E F G H

N O P R

W X Y Z

D1404205

8/30/00

A B C D

I K L M

S T U V

SAUR

ALLGEMEINES

KÜNSTLER-

LEXIKON

SAUR

ALLGEMEINES KÜNSTLERLEXIKON
Bio-bibliographischer Index A–Z

THE ARTISTS OF THE WORLD
Bio-bibliographical Index A–Z

ENCYCLOPÉDIE UNIVERSELLE DES ARTISTES
Index bio-bibliographique A–Z

ENCICLOPEDIA UNIVERSALE DEGLI ARTISTI
Indice bio-bibliografico A–Z

ENCICLOPEDIA UNIVERSAL DE LOS ARTISTAS
Indice bio-bibliográfico A–Z

10
Torrico–Z

K · G · Saur
München · Leipzig 2000

HOUSTON PUBLIC LIBRARY

R01144 60021

Editors in Chief / Herausgeber
K.G. Saur Verlag München–Leipzig
Begründet und mitherausgegeben von Günter Meißner

Publisher / Verlegerische Koordination
Clara Waldrich

Managing Editors / Projektleitung
Andreas Klimt – Michael Steppes

Editorial Department / Redaktion des Allgemeinen Künstlerlexikons
Eberhard Kasten – Andrea Nabert
Ina Deicke – Majang Hartwig – Michael Heyder – Birgit Schubarth –
Katrin Boskamp-Priever – Caren Fuhrmann – Birgit Thiemann

Data Input / Datenerfassung
Thomas Förster – Evelyn Hausotte – Carola Horányi –
Jeannette Niegel – Monika Rochow – Frank Stecker

Database Editing / Datenpflege
Hans-Georg Brandt – Heiko Rohnstein – Frank Stecker

Data Processing / Datenverarbeitung
Mathias Wündisch

Production / Herstellung
Manfred Link – Monika Pfleghar

Die Deutsche Bibliothek – CIP-Einheitsaufnahme

Saur Allgemeines Künstlerlexikon, bio-bibliographischer Index
A – Z = The artists of the world bio-bibliographical index A – Z. –
München ; Leipzig : Saur
Engl. Ausg. u.d.T.: Saur The artists of the world bio-bibliographical
index A – Z
ISBN 3-598-23910-6

Bd. 10. Torrico – Z. – 2000
3-598-23920-3

Gedruckt auf säurefreiem und chlorarmem Papier
Printed on acid-free and chlorine-free paper

Alle Rechte vorbehalten / All Rights Strictly Reserved
K.G. Saur Verlag GmbH & Co. KG, München – Leipzig 2000
Part of Reed Elsevier
Printed in the Federal Republic of Germany

Datenaufbereitung: Startext GmbH, Bonn
Satz: Microcomposition, München
Druck: Strauss Offsetdruck GmbH, Mörlenbach
Binden: Kunst- und Verlagsbuchbinderei GmbH, Baalsdorf
ISBN 3-598-23910-6 (Gesamt)

Table of Contents / Inhaltsverzeichnis / Contenu / Contenuto / Contenido

Preface

Following the publication in June of volume 22 (Courts-Cuccini), **The Artists of the World (Allgemeines Künstlerlexikon, AKL)** now provides some 110,000 printed biographies, covering artists from virtually every country and all periods of history. This year volumes 23 and 24 are to follow, bringing the dictionary up to the letter „D". Even at that stage, however, less than a quarter of the total c. 500,000 artists covered by the **AKL** will have appeared in print. This is a problem many large-scale projects in the field of lexicography have to confront when covering a subject area alphabetically.

K.G. Saur Publishing therefore decided to publish a **Bio-bibliographical Index** in 10 volumes. This lists the names of c. 500,000 artists from more than 150 countries, providing on the one hand a preview of painters, graphic artists, sculptors, architects and other representatives of the applied arts to appear in the **AKL**, and on the other, a convenient reference work running from A to Z.

The two dictionaries of artists, the *Thieme-Becker* and the *Vollmer* together contained 195,409 biographies of artists from 92 countries. Since then the number of world famous artists has risen dramatically. This is mainly due to the following factors: researchers have abandoned the eurocentric view of art history; biographical research is being conducted throughout the world; new research is also going on in countries traditionally belonging to the European artistic mainstream; and finally, the concept of art has broadened. Also, in recent decades national and regional biographical dictionaries of artists and biographical reference works dealing with individual branches of art have appeared in many countries.

Names and biographical information from over 200 important national and international dictionaries of artists filling in total some 500 volumes were compiled for the Index. The names and information thus collected were added to the information already contained in full on our database created from the *Thieme-Becker* and *Vollmer* biographical dictionaries and the volumes of the **AKL** so far published (letters A-C). Important bio-bibliographical information available to the editors was also included.

We are especially grateful to the publisher Librairie Gründ in Paris for allowing us to use for the Index information on French artists of the 20th century contained in the new edition of the *Bénézit*.

The question of how artists' names are to be handled is one which the compilers of the **AKL** database have had to deal with. Like other biographical reference works of the period the *Thieme-Becker* and the *Vollmer* based their approach to names and the alphabetical arrangement of them on the *Instruktionen für die Alphabetischen Kataloge in Preußischen Bibliotheken* (Instructions for the Alphabetical Catalogues of Prussian Libraries) of 1899. They did, however, depart from these guidelines when dealing with names from the

transitional period between the Middle Ages and the Renaissance, names made up of articles and prefixes and long established pseudonyms. Some names have been dealt with in an arbitrary way, however. This is often the result of articles being added at a late stage. The editors therefore had to correct and modify name forms used in the previous works, include additional name variants and integrate different name forms used in the literature. Names with prefixes and medieval names had to be handled according to the *Regeln für die Alphabetische Katalogisierung* (Regulations for Alphabetical Cataloguing, RAK). To determine their approach to names, the editors also consulted *The Union List of Artist Names (ULAN)*, the joint name list of the Getty projects, which contains the names of c. 100,000 artists.

The approach we took to the *structure of entries* was influenced by queries sent in to our editorial. More than half of these were asking for a precise item of biographical information (date of birth or death, place of birth or death). In order to answer these questions as clearly as possible, each entry contains the artist's surname(s), first name(s), a definition of their artistic profession or professions (in English), their precise date of birth and place of birth (where these are unknown, the first date cited), their date and place of death (or last date cited) and country. Each entry contains at least one bibliographical reference to a source work.

The **AKL**'s editors have applied the usual systems for *transcription* and *transliteration*. Where different transcriptions or different name forms were used in the source works cross-references are given to the **AKL** form. Names are arranged alphabetically according to the same principles used for the **AKL**.

The **Bio-bibliographical Index** will be complete by the year 2001 at the latest. Users of the **AKL** will thus be able to make use of a substantially extended source of information long before completion of the **AKL** itself.

A long-term encyclopedic project of the scale we are aiming at must have a fluid structure to allow for corrections, additions and the inclusion of new research findings and new information. The Index is an important step towards achieving the complete work, but cannot, of course, predict its final form. The long period of editing means that the occasional name missing from the Index may be included later in the **AKL** or that a few names included here may receive no article in the book edition **AKL** on account of changes in the state of research.

We will be grateful for any critical remarks, corrections and additions. We would like the Index to be seen not only as an additional research tool but also as a catalyst for improved dialogue with fellow academics and all other users of the **AKL** and an invitation to contribute to the making of **The Artists of the World / Allgemeines Künstlerlexikon**.

Eberhard Kasten Leipzig, July 1999

How to Use this Book

I. Sample Entry

> **Vahrenhorst,** *Paul [1]*, painter, etcher, graphic
> artist *[2]*, * 22.10.1880 Goldingen (Kurland) *[3]*,
> † 9.10.1950 or 19.10.1951 Maising (Starnberger
> See) or München *[4]* – D, LV, F *[5]* ▢▢Hagen;
> Münchner Maler VI; Vollmer V *[6]*.

[1] Surname and first name in the form chosen, other
name-forms (if any). Cross-references were created
for differing name forms. Some of them also carry
the bibliographical reference.

[2] Artistic occupation(s) in English. See multi-
language list of occupations.

[3] Date and place of birth; alternatively the date of
first mention.

[4] Date and place of death; alternatively the date of
last mention.

[5] International country code(s). For a key to codes
please see „Countries".

[6] Bibliographical reference. For a key to abbrevia-
tions please see „Sources".

II. Symbols and Pictograms

* born
† deceased
f. first mentioned
 Dates, such as „1901/2000" are numerical forms of
 verbal expressions, e.g. the „20th century" and not
 actual dates.
l. last mentioned
▢▢ Sources
(?) Indicates questionable information, e.g. painter (?)

III. General References and Arrangement

No separate cross-references are given for the following
cases. The references apply in both directions:

A	E, O, U
B	P, V, W
C, Č	Ch, Cs, Cz, K, Tch, Ts, Tsch, Z
Ch	J, Kh, Q, Š, X, Zh
D	T
E	A
F	Ph, V
G	K, J
H	A, Ch
I	J, Y
J	G, I, Y, Ž
Je	E
K	C
Kh	Ch
O	A, U
Ou	U
P	B, F, Ph, V, W
Q	C, K
S	Z
S(c)h	Š
T	D
Th	F
T(s)ch	Č
Ts	Z
Tz	C
U	A, O
V	B, F, Ph, W
W	B, V
Y	I, J
Ye	E
Z	C, S, Ts
Zh	Ž

For reasons of arrangement of names those prefixes which
form a filing word with the main part of the name following
have been printed together without spacing. Chinese first
names are separated from the surnames by a comma.

Vorwort

Mit dem im Juni erschienenen Band 22 (Courts-Cuccini) des **Allgemeinen Künstlerlexikons (AKL)** liegen jetzt ca. 110.000 gedruckte Biographien bildender Künstler und Künstlerinnen nahezu aller Länder und Epochen im Lexikon vor. In diesem Jahr werden noch die Bände 23 und 24 folgen. Damit erreicht das Lexikon den Buchstaben D, dennoch können dann erst weniger als ein Viertel der insgesamt einmal ca. 500.000 im **AKL** enthaltenen Künstler nachgeschlagen werden. Mit diesem Problem sind viele lexikalische Großprojekte konfrontiert, die ein Sachgebiet in alphabetischer Folge behandeln.

Der Verlag hat sich daher entschlossen, einen **Bio-bibliographischen Index** in 10 Bänden zu publizieren. Dieses Verzeichnis mit ca. 500.000 Künstlernamen aus mehr als 150 Ländern ist eine Vorausschau auf die im Lexikon zu behandelnden Maler, Graphiker, Bildhauer, Architekten und Vertreter der angewandten Künste und zugleich ein praktikables Nachschlagewerk von A bis Z.

Die Zahl weltweit bekannter Künstlernamen hat sich gegenüber den Lexika von *Thieme-Becker* und *Vollmer*, die zusammen 195.409 Künstlerbiographien aus 92 Ländern enthalten, vervielfacht. Die Überwindung einer auf Europa begrenzten Sicht der Kunstgeschichtsschreibung, biographische Forschungen in allen Teilen der Welt, aber auch neue Forschungen in den traditionellen europäischen Kunstländern und ein erweiterter Kunstbegriff sind Hauptursachen hierfür. In vielen Ländern sind zudem in den letzten Jahrzehnten nationale, regionale oder einzelne Kunstgattungen behandelnde künstlerbiographische Nachschlagewerke erschienen.

Für den **Index** wurden Künstlernamen und biographische Informationen aus über 200 wichtigen nationalen und internationalen Künstlerlexika mit insgesamt ca. 500 Bänden erfaßt. Diese Namen und Daten ergänzen die in unserer Datenbank vollständig vorhandenen Namen und Daten aus den Lexika von *Thieme-Becker* und *Vollmer* und den bisher publizierten Bänden des **AKL** (Buchstabenbereich A-C). Einbezogen wurden zusätzlich in der Redaktion vorhandene wichtige bio-bibliographische Informationen.

Besonders dankbar sind wir der Librairie Gründ, Paris, daß sie uns die Daten der französischen Künstler des 20. Jahrhunderts, die in der neuen Ausgabe des *Bénézit* enthalten sind, für das Verzeichnis zur Verfügung gestellt hat.

Bei der Erfassung von Künstlernamen in der **AKL**-Datenbank muß die Frage der *Namensansetzung* geklärt werden. Wie andere biographische Nachschlagewerke ihrer Zeit stützten sich *Thieme-Becker* und *Vollmer* bei der Ansetzung bzw. alphabetischen Einordnung der Künstlernamen auf die *Instruktionen für die Alphabetischen Kataloge der Preußischen Bibliotheken* von 1899, erlaubten sich aber bei Namen der Übergangszeit vom Mittelalter zur Renaissance, bei zusammengesetzten Namen mit Artikeln und Präfixen oder bei alteingebürgerten Künstlernamen Abweichungen vom Regelwerk. Es finden sich jedoch auch Willkürlichkeiten in der Ansetzung, die z.B. auf zu spät eingegangene Artikel zurückzuführen sind. Ansetzungen der

Vorgängerwerke waren daher zu korrigieren und zu modifizieren, zusätzliche Namensvarianten einzubeziehen, unterschiedliche Ansetzungen in der Literatur abzugleichen. Bei Namen mit Präfixen und mittelalterlichen Namen mußten die Regeln für die *Alphabetische Katalogisierung (RAK)* berücksichtigt werden. Für die Ansetzung konsultiert wurde auch *The Union List of Artist Names* (ULAN), die gemeinsame Namensliste der Getty-Projekte, die Namen von ca. 100.000 Künstlern enthält.

Bei der *Strukturierung der Einträge* sind wir von der Erfahrung ausgegangen, daß mehr als die Hälfte aller Anfragen an unsere Redaktion exakte biographische Daten (Geburts- oder Sterbedatum, Geburts- oder Sterbeort) betreffen. Um diese Anfragen möglichst umfassend beantworten zu können, enthalten die Nachweise zu den einzelnen Künstlern Name(n), Vorname(n), die Kennzeichnung der künstlerischen Tätigkeit oder Tätigkeiten (in englischer Sprache), das genaue Geburtsdatum und den Geburtsort (falls diese nicht bekannt sind, das Datum der ersten Erwähnung), das Sterbedatum und den Sterbeort (bzw. das Datum der letzten Erwähnung) sowie die Länderzuordnung. Jeder Eintrag hat mindestens einen bibliographischen Quellennachweis.

Für die *Transkription* bzw. *Transliteration* werden die im **AKL** üblichen Umschriftsysteme verwendet. Bei unterschiedlichen Umschriften in den Quellenwerken oder abweichenden Namensformen wird auf die **AKL**-Ansetzung verwiesen.

Die *alphabetische Ordnung der Namen* folgt den Prinzipien des **AKL**.

Der **Bio-bibliographische Index** wird spätestens im Jahr 2001 geschlossen vorliegen. Damit können wir den Benutzern des **AKL** – lange vor Abschluß des Lexikons – eine wesentlich erweiterte Informationsmöglichkeit zur Verfügung stellen.

Ein langfristig angelegtes Lexikonprojekt in der von uns angestrebten Dimension muß eine offene Struktur haben und Korrekturen, Ergänzungen und die Aufnahme neuer Forschungsergebnisse und Informationen zulassen. Der Index ist ein wichtiger Schritt auf dem Weg zum Gesamtwerk, kann dieses aber natürlich nicht vorwegnehmen. Aufgrund der langen Bearbeitungszeitraumes ist es also nicht auszuschließen, daß im Index der eine oder andere Name fehlt, der später im Lexikon zu berücksichtigen sein wird oder daß mancher der hier verzeichneten Namen später aufgrund eines veränderten Wissensstandes keinen Artikel in der Buchausgabe des **AKL** erhalten wird.

Wir sind für alle kritischen Hinweise, Korrekturen und Ergänzungen dankbar und würden uns freuen, wenn der Index nicht nur als zusätzliches Arbeitsinstrument, sondern auch als eine Möglichkeit zur weiteren Verbesserung des Dialogs mit allen Fachkolleginnen und Fachkollegen sowie allen anderen Benutzern des Lexikons, aber auch als Einladung zur Mitarbeit am Projekt des **Allgemeinen Künstlerlexikons** verstanden wird.

Eberhard Kasten

Leipzig, Juli 1999

Benutzungshinweise

I. Mustereintrag

> **Vahrenhorst,** *Paul [1]*, painter, etcher, graphic
> artist *[2]*, * 22.10.1880 Goldingen (Kurland) *[3]*,
> † 9.10.1950 or 19.10.1951 Maising (Starnberger
> See) or München *[4]* – D, LV, F *[5]* ⊡Hagen;
> Münchner Maler VI; Vollmer V *[6]*.

[1] Name und Vorname in der gewählten Ansetzung,
ggf. Namensvarianten. Bei abweichenden Namens-
formen wurden Verweise erzeugt, die teilweise
ebenfalls den Quellennachweis tragen.

[2] künstlerische(r) Beruf(e) in englisch. Siehe
mehrsprachige Berufsliste.

[3] Geburtsdatum und -ort; alternativ das Datum der
ersten Erwähnung.

[4] Todesdatum und -ort; alternativ ggf. das Datum der
letzten Erwähnung.

[5] internationale(s) Länderkennzeichen. Auflösung der
Codierung siehe „Länder".

[6] Quellennachweis. Auflösung der Sigel siehe „Quel-
len".

II. Symbole und Piktogramme

* geboren

† gestorben

f. erste Erwähnung
Zeitangaben wie z.B. „1901/2000" sind numerische
Umsetzungen von Ausdrücken wie „20. Jahrhun-
dert" und keine realen Daten.

l. letzte Erwähnung

⊡ Quellen

(?) zeigt fragliche Angaben an, z.B. painter (?)

III. Allgemeine Verweisungen und Sortierungen

Nicht gesondert verwiesen wird in den nachfolgend auf-
geführten Fällen. Die Verweise gelten nach beiden Seiten:

A	E, O, U
B	P, V, W
C, Č	Ch, Cs, Cz, K, Tch, Ts, Tsch, Z
Ch	J, Kh, Q, Š, X, Zh
D	T
E	A
F	Ph, V
G	K, J
H	A, Ch
I	J, Y
J	G, I, Y, Ž
Je	E
K	C
Kh	Ch
O	A, U
Ou	U
P	B, F, Ph, V, W
Q	C, K
S	Z
S(c)h	Š
T	D
Th	F
T(s)ch	Č
Ts	Z
Tz	C
U	A, O
V	B, F, Ph, W
W	B, V
Y	I, J
Ye	E
Z	C, S, Ts
Zh	Ž

Aus sortiertechnischen Gründen werden diejenigen Präfixe
am Anfang eines Namens, die mit dem nachfolgenden Na-
mensbestandteil ein Ordnungswort bilden, in diesem In-
dex ohne Spatium wiedergegeben. Bei chinesischen Namen
werden Vornamen vom Familiennamen durch ein Komma
abgesetzt.

Préface

Avec la parution, en juin, du 22e volume (Courts-Cuccini) de **l'Encyclopédie Universelle des Artistes (Allgemeines Künstlerlexikon / AKL)**, sont alors réunies, dans cet ouvrage, environ 110 000 biographies d'artistes plastiques de presque tous les pays et de toutes les époques. Les volumes 23 et 24 viendront encore à paraître cette année. Ainsi l'encyclopédie abordera la lettre D, ce qui représentera toutefois la possibilité de consulter seulement moins du quart des 500 000 artistes environ qui seront présentés dans la totalité de l'encyclopédie (**AKL**). De nombreux grands projets encyclopédiques, travaillant dans un domaine relevant du classement alphabétique, sont confrontés à ce genre de problème.

C'est pourquoi la Maison d'Édition a pris la décision de publier un **Index bio-bibliographique** en 10 volumes. Cet ouvrage, d'environ 500 000 noms d'artistes de plus de 150 pays, consiste d'une part en une présentation de peintres, de dessinateurs graveurs, de sculpteurs, d'architectes et de toute autre personne concernée par les arts appliqués, et dont on prévoit d'insérer leur biographie dans l'encyclopédie et d'autre part en un répertoire alphabétique pratique de A à Z.

Le nombre de noms d'artistes du monde entier connus s'est considérablement multiplié comparé aux 195 409 biographies d'artistes de 92 pays contenues dans l'encyclopédie de *Thieme-Becker* et *Vollmer*. La cause en est principalement due à une vue non plus limitée à l'Europe en ce qui concerne l'écriture de l'histoire de l'art, à des recherches biographiques dans toutes les parties du monde, mais aussi à des nouvelles recherches dans les pays d'art européens traditionnels et à une notion d'art élargie. Dans de nombreux pays sont d'ailleurs parus, ces dernières décennies, des ouvrages biographiques d'artistes au niveau national, régional ou des ouvrages de genre artistique particulier.

Dans ce **Index** sont recensés des noms d'artistes et des données biographiques issus de plus de 200 importants dictionnaires artistiques nationaux et internationaux publiés le tout en 500 volumes environ. Ces informations complètent celles issues de l'encyclopédie de *Thieme-Becker* et *Vollmer* et disponibles déjà dans leur intégralité dans notre banque de données ainsi que celles contenues dans les volumes d'**AKL** déjà publiés (concernant les lettres A-C). De plus, des informations bio-bibliographiques supplémentaires importantes sont ajoutées dans la rédaction.

Nous remercions particulièrement la Librairie Gründ, Paris, qui nous a mis à disposition, pour notre liste, des données provenant de la nouvelle publication de *Bénézit*, concernant les artistes français du 20e siècle.

Pour la saisie des noms d'artistes dans la banque de données de **AKL**, une explication concernant la *nomenclature* s'impose. Comme d'autres ouvrages biographiques de leur époque, *Thieme-Becker* et *Vollmer* se basent, pour la nomenclature (à savoir un classement alphabétique), sur les règles imposées par les *Instruktionen für die Alphabetischen Kataloge der Preußischen Bibliotheken* de 1899, mais se permettent cependant de dévier la règle concernant les noms de la période de transition du Moyen Âge à la Renaissance, les noms composés par des articles ou des préfixes ou les noms anciens. Une nomenclature à caractère arbitraire est aussi rencontrée et attribuée, par exemple, à un article contracté par la suite. C'est pourquoi la nomenclature d'ouvrages anciens était à corriger et à modifier, en outre des variations de noms à compléter, des différentes nomenclatures de la littérature à ajuster. Pour les noms avec préfixe et les noms du Moyen Âge, les règles imposées par *Regeln für die Alphabetische Katalogisierung (RAK)* ont été prises en considération et *The Union List of Artist Names (ULAN)*, liste de noms issue des projets Getty, qui contient des noms d'environ 100 000 artistes, a été aussi consultée pour la nomenclature.

En ce qui concerne *la structure de l'enregistrement*, l'expérience nous a montré que plus de la moitié de toutes les demandes reçues à la rédaction portaient sur des données biographiques précises (dates de naissance et de mort, lieux de naissance et de mort). Afin de répondre à ces demandes de manière approfondie, les renseignements enregistrés d'un artiste particulier contiennent le(s) nom(s), prénom(s), l'indication de la ou les activité(s) artistique(s) – en anglais –, la date précise et le lieu de naissance (dans le cas où ils sont inconnus, la première date mentionnée), la date et le lieu de décès (de même la dernière date mentionnée) ainsi que le pays d'attribution. Chaque enregistrement fait mention d'au moins une source bibliographique.

Pour la *transcription*, à savoir la *translittération*, les systèmes de transcriptions usuels sont utilisés dans l'**AKL**. Les différentes transcriptions dans les ouvrages d'origine ou les variations de formes de noms sont renvoyés dans la nomenclature **AKL**.

L'ordre alphabétique des noms suit le principe d'**AKL**.

L'Index bio-bibliographique sera disponible dans son intégralité au plus tard en 2001. Ainsi les usagers du répertoire **AKL** – et ce longtemps avant l'achèvement de l'encyclopédie – auront à disposition une possibilité d'informations vastes complémentaires. Un projet encyclopédique réalisé à long terme, dans des dimensions aspirées par nous, doit avoir une structure ouverte et permettre des corrections, des adjonctions et l'enregistrement d'informations et de résultats de nouvelles recherches. L'Index est un pas important dans la réalisation de l'ouvre finale mais ne peut naturellement pas l'anticiper ni la soustraire. Pour des raisons de longues périodes de travail, il n'est pas exclu qu'il manque, dans le répertoire, des noms qui plus tard se présenteront dans l'encyclopédie ou, inversement, que certains noms décrits dans le répertoire ne soient plus mentionnés dans l'encyclopédie, du fait de changements de connaissance à leur sujet.

Nous sommes reconnaissants pour toutes remarques critiques, corrections et adjonctions et nous nous réjouirions si ce répertoire n'était pas seulement compris comme un instrument de travail supplémentaire mais aussi comme une possibilité d'amélioration du dialogue entre tous spécialistes et autres usagers de l'encyclopédie et enfin aussi comme une invitation à participer à l'élaboration du projet de l'**Encyclopédie Universelle des Artistes / Allgemeines Künstlerlexikon**.

Eberhard Kasten Leipzig, juillet 1999

Guide d'utilisation

I. Modèle d'enregistrement

> **Vahrenhorst,** *Paul [1]*, painter, etcher, graphic
> artist *[2]*, * 22.10.1880 Goldingen (Kurland) *[3]*,
> † 9.10.1950 or 19.10.1951 Maising (Starnberger
> See) or München *[4]* – D, LV, F *[5]* ⊏⊐Hagen;
> Münchner Maler VI; Vollmer V *[6]*.

[1] Nom et prénom dans l'application choisie, autres
variations de nom (dans les cas existants). Pour
les variations de formes de noms, des renvois sont
créés qui possèdent en partie aussi la source.

[2] Profession(s) artistique(s) en anglais. Se conférer à
la liste polyglotte des professions.

[3] date et lieu de naissance; à défaut, date de la
première fois mentionné(e).

[4] date et lieu de décès; à défaut, date de la dernière
fois mentionné(e).

[5] code(s) international(-aux) des pays; pour déchiffrer
les codes, voir „Pays".

[6] indication de la source. Résolution du sigle, voir
„Sources".

II. Symboles et pictogrammes

* né(e)

† mort(e)

f. première fois mentionné(e)
Les données temporelles telles que „1901/2000"
correspondent à une transcription numérique de „20ᵉ
siècle" par exemple, et non pas à de véritables da-
tes.

l. dernière fois mentionné(e)

⊏⊐ sources

(?) indique des informations incertaines, par exemple:
painter (?)

III. Renvois et classement généraux

Il n'y a pas de renvois particuliers créés dans les cas cités
ci-dessous. Les renvois sont valables dans les deux sens:

A	E, O, U
B	P, V, W
C, Č	Ch, Cs, Cz, K, Tch, Ts, Tsch, Z
Ch	J, Kh, Q, Š, X, Zh
D	T
E	A
F	Ph, V
G	K, J
H	A, Ch
I	J, Y
J	G, I, Y, Ž
Je	E
K	C
Kh	Ch
O	A, U
Ou	U
P	B, F, Ph, V, W
Q	C, K
S	Z
S(c)h	Š
T	D
Th	F
T(s)ch	Č
Ts	Z
Tz	C
U	A, O
V	B, F, Ph, W
W	B, V
Y	I, J
Ye	E
Z	C, S, Ts
Zh	Ž

Pour des raisons techniques de classement, les préfixes
situés au début d'un nom et qui forment un mot de clas-
sement avec la partie constituante du nom qui suit sont
inscrits sans espace. Pour les noms chinois, les prénoms
sont séparés des noms de famille par une virgule.

Prefazione

Con il volume 22 (Courts-Cuccini) dell'**Enciclopedia Universale degli Artisti (Allgemeines Künstlerlexikon / AKL)**, pubblicato nel mese di giugno, sono disponibili nell'Enciclopedia circa 110.000 biografie di artisti figurativi di ora tutti i paesi e di tutte le epoche. Nel corrente anno verranno pubblicati i volumi 23 e 24, arrivando così alla lettera D. Nonostante ciò, non saranno disponibile nemmeno un quarto dei circa 500.000 nomi d'artisti una volta che l'opera sarà completata. Questo è un problema che riguarda la realizzazione di tutti i grandi progetti enciclopedici, ove le voci vengono pubblicate in un solo ordine alfabetico.

Per questo motivo la Casa Editrice ha deciso di pubblicare un'**Indice bio-bibliografico** in 10 volumi. Tale registro con circa 500.000 nomi d'artisti, da più di 150 paesi, rappresenta una proiezione anticipata, sia degli artisti menzionati nell'Enciclopedia, come p.e. pittori, grafici, scultori, architetti e rappresentanti dell'arte comparata sia un repertorio pratico dalla A alla Z.

Il numero dei nomi degli artisti noti a livello mondiale si è moltiplicato nei confronti dell'Enciclopedia di *Thieme-Becker* e *Vollmer* arrivando ad 195.409 biografie d'artisti da 92 paesi. I motivi principali di tale sviluppo sono innanzitutto il superamento di una vista limitata all'Europa circa la storia dell'arte, le ricerche biografiche in tutte le parti del mondo, ma anche nuove ricerche nei tradizionali paesi d'arte europei ed un concetto d'arte più ampio. In molti paesi, inoltre, sono stati pubblicati negli ultimi decenni repertori biografici d'artisti a livello nazionale, regionale oppure singole pubblicazioni di categoria.

Per la realizzazione dell'**Indice** sono stati presi in considerazione nomi d'artisti ed informazioni biografiche da più di 200 dei più importanti dizionari d'artisti nazionali ed internazionali con un totale di circa 500 volumi. Tali nomi e dati completano i nomi ed i dati presenti in modo integrale nella nostra banca dati dell'Enciclopedia di *Thieme-Becker* e *Vollmer* e dei volumi finora pubblicati dell'**AKL** (lettere A-C). Sono stati incluse, in più, importanti informazioni biobibliografiche disponibile in redazione.

Ringraziamo in modo particolare la Librairie Gründ, Parigi, di averci messo a disposizione, per la realizzazione del nostro Indice, i dati degli artisti francesi del XX secolo. Tali dati saranno presenti nella nuova edizione del *Bénézit*.

Per il lavoro di registrazione dei nomi degli artisti nella banca dati dell'**AKL** è necessario chiarire la *determinazione dell'esponente*. Come altri repertori biografici del loro tempo Thieme-Becker e Vollmer si basano, per quanto riguarda la determinazione dell'esponente, cioè come mettere in ordine alfabetico i nomi degli artisti, sulle *Instruktionen für die Alphabetischen Kataloge der Preußischen Bibliotheken* del 1899. Nell'interesse dell'utente non abbiamo tuttavia seguito in ogni caso le „Instruktionen". Ciò riguarda p.e. artisti del periodo di transizione dal Medio Evo al Rinascimento, nomi composti con articoli e prefissi oppure comuni nomi d'arte antichi. A volte, purtroppo, per motivi dovuti p.e. ad articoli arrivati in redazione con ritardo, la determinazione dell'esponente è avvenuta in modo arbitrario. Per questo motivo bisognava correggere e modificare la determinazione dei nomi delle opere precedenti, prendere in considerazione altre varianti dei nomi, comparare le diverse determinazioni nella letteratura. Circa i nomi con prefissi e nomi medioevali sono state prese in considerazione le *Regeln für die Alphabetische Katalogisierung (RAK)*. Per la determinazione dell'esponente è stato consultato anche *The Union List of Artist Names (ULAN)*, la collettiva lista di nomi dei progetti Getty, la quale contiene circa 100.000 nomi d'artisti.

La *strutturazione delle voci* si basa, innanzitutto, sulle esperienze fatte in redazione, ove più della metà delle domande da parte dell'utente riguardano dati biografici esatti (come p.e. data di nascita e di morte, luogo di nascita e di morte). Per rispondere a tali domande in modo soddisfacente e completo le voci dei singoli artisti contengono: cognome(i), nome(i), l'indicazione della sua (o sue) attività artistica(che) – in inglese –, l'esatta data di nascita e luogo di nascita (nel caso in cui tali dati non si conoscono, vengono indicati la prima data di menzione ed il primo luogo di menzione), la data di morte ed il luogo di morte (cioè l'ultima data menzionata e l'ultimo luogo menzionato), nonchè il paese di coordinazione. Ogni registrazione indica per lo meno una fonte bibliografica.

Per la *trascrizione* o *traslitterazione* sono stati utilizzati i consueti sistemi di trascrizione. Nel caso di trascrizioni diverse nelle fonti originali oppure ove la forma del nome differisce, l'utente viene rinviato alla determinazione dei nomi dell'**AKL**.

L'*ordine alfabetico dei nomi* segue il concetto dell'**AKL**.

L'**Indice bio-bibliografico** sarà disponibile in modo completo al più tardi nel 2001. In tal modo, l'utente dell'**AKL** ha la possibilità di informarsi – molto prima del licenziamento dell'Enciclopedia – in modo ampio e complesso.

Un progetto enciclopedico concepito a lungo termine e di dimensioni da noi desiderate, deve avere una struttura aperta, permettendo sia correzioni ed aggiunzioni, nonchè l'inserimento di nuovi risultati di ricerche e nuove informazioni. L'Indice rappresenta un passo importante nella realizzazione dell'opera omnia, ma non la potrà, ovviamente, né anticipare né sostituire. A causa dei lunghi tempi di realizzazione non si può dunque escludere la mancanza di un nome nell'Indice che poi, più tardi, troviamo nell'Enciclopedia. Oppure viceversa, vale a dire, un nome registrato una volta nell'Indice non viene in seguito preso in considerazione nell'edizione in volumi dell'**AKL** a causa di nuove o mutate informazioni.

Saremmo grati per tutte le osservazioni critiche circa correzioni ed integrazioni e saremmo lieti se l'Indice non venga solo compreso quale strumento di lavoro supplementare ma anche come un'ulteriore possibilità di dialogo tra gli esperti e tutti gli altri utenti dell'Enciclopedia, nonchè come invito a collaborare alla realizzazione dell'**Enciclopedia universale degli Artisti / Allgemeines Künstlerlexikon**.

Eberhard Kasten Lipsia, luglio 1999

Istruzioni per l'uso

I. Registrazione modello

> **Vahrenhorst,** *Paul [1]*, painter, etcher, graphic artist *[2]*, * 22.10.1880 Goldingen (Kurland) *[3]*, † 9.10.1950 or 19.10.1951 Maising (Starnberger See) or München *[4]* – D, LV, F *[5]* ⌑Hagen; Münchner Maler VI; Vollmer V *[6]*.

[1] Cognome e nome nella determinazione scelta, varianti dei nomi (ove necessario). Ove la forma del nome diverge è stato fatto un rinvio, con, in parte, la fonte corrispondente.

[2] Professione(i) d'artista in inglese. Vedi lista delle professioni plurilingue.

[3] Data di nascita e luogo di nascita; oppure la data del primo menzionamento.

[4] Data di morte e luogo di morte; oppure la data dell'ultimo menzionamento.

[5] Codice(i) internazionale(i) dei paesi. Soluzione del codice vedi „Paesi".

[6] Indicazione della fonte. Soluzione della sigla vedi „Fonti".

II. Simboli e pittogrammi

*	nato (nata)
†	morto (morta)
f.	primo menzionamento

Indicazioni delle date, come p.e. „1901/2000" sono trasformazioni numeriche p.e. XX secolo e non dati reali.

l.	ultimo menzionamento
⌑	fonti
(?)	segnala indicazioni incerte, p.e. painter (?)

III. Rinvii e classificazioni generali

Non viene rinviato in modo particolare verso i casi elencati in seguito. I rinvii valgono per ambedue le parti:

A	E, O, U
B	P, V, W
C, Č	Ch, Cs, Cz, K, Tch, Ts, Tsch, Z
Ch	J, Kh, Q, Š, X, Zh
D	T
E	A
F	Ph, V
G	K, J
H	A, Ch
I	J, Y
J	G, I, Y, Ž
Je	E
K	C
Kh	Ch
O	A, U
Ou	U
P	B, F, Ph, V, W
Q	C, K
S	Z
S(c)h	Š
T	D
Th	F
T(s)ch	Č
Ts	Z
Tz	C
U	A, O
V	B, F, Ph, W
W	B, V
Y	I, J
Ye	E
Z	C, S, Ts
Zh	Ž

Per motivi tecnici di ordinamento i prefissi posizionati all'inizio di un nome e che insieme alla parte pricipale del nome forma il nome completo da classificare, vengono stampati senza spazio. Per quanto riguarda nomi cinesi i prenomi vengono separati tramite una virgola dai nomi di famiglia.

Prefacio

Con la publicación en Junio del 22. Volumen (Courts-Cuccini) de la **Enciclopedia universal de los Artistas (Allgemeines Künstlerlexikon / AKL)** son unas 110.000 las biografías de artistas gráficos y plásticos de casi todos los países y épocas que están impresas. Antes de fin de año estarán publicados los volúmenes 23 y 24, alcanzando la letra D. Sin embargo, no es ni la cuarta parte del total de cerca 500.000 artistas que están previstos para el **AKL**. Este es un problema que enfrentan muchos de los grandes proyectos enciclopédicos que abarcan temas en orden alfabético. Por esta razón, la editorial ha decidido publicar un **Indice bio-bibliográfico** en 10 volúmenes. Este índice, que registra unos 500.000 nombres de artistas de más de 150 países, es una proyección de los registros de los pintores, grafistas, escultores, arquitectos y representantes de las artes aplicadas considerados en la enciclopedia. El índice es además una práctica obra de consulta de la A a la Z.

El número de los artistas mundialmente conocidos se ha multiplicado en comparación con el *Thieme-Becker* y *Vollmer*, que en conjunto contienen 195.409 biografías de artistas de 92 países. La superación de la a Europa reducida vista de la literatura de la historia del arte, la investigación biográfica en todo el mundo como también la investigación en los tradicionalmente con la cultura relacionados países europeos, y la extensión del concepto arte, son las razones para el crecimiento en el número de biografías.

Para la confección del índice se registraron nombres de artistas e informaciones biográficas de más de 200 importantes enciclopedias, tanto nacionales como internacionales, con un total de 500 volúmenes. Estos nombres y datos complementan nuestra base de datos y los datos de la enciclopedia *Thieme-Becker* y *Vollmer* y de los hasta el momento publicados volúmenes del **AKL** (letras A-C).

Especialmente agradecemos a la editorial Gründ de París por habernos puesto a disposición los datos de los artistas franceses del siglo XX contenidos en la nueva edición del Bénézit.

Para el registro de los nombres de los artistas en la base de datos del **AKL** se ha definido el nombre autorizado de los artistas. Al igual que otras obras de consulta de su tiempo, el *Thieme-Becker* y *Vollmer* se basa en su clasificación alfabética de los nombres principalmente en las *Instruktionen für die Alphabetischen Katalogue der Preußischen Bibliotheken* (Instrucciones para los catálogos alfabéticos de las bibliotecas prusianas) de 1899. Excepciones son nombres de la época transitoria entre Edad Media y Renacimiento, nombres compuestos con artículos y prefijos, y nombres de artistas establecidos. Sin embargo, se encuentran arbitrariedades en la fijación, debido por ejemplo a artículos llegados demasiado tarde a la redacción. Por esta razón, hubo que corregir y modificar las normas de obras anteriores, incluir adicionales variantes de nombres y comparar e igualar las autoridades de diferentes obras. En nombres con prefijos y en nombres medievales se consideraron las *Regeln für die Alphabetische Katalogisierung* (Reglas para la catalogación alfabética / RAK). Para la fijación de nombres también se utilizó la *Union List of Artist Names (ULAN)*, la lista de nombres conjunta de los proyectos Getty, que contiene nombres de unos 100.000 artistas.

Para la estructuración de los registros, nos basamos en nuestra experiencia, considerando que más de la mitad de las consultas hechas a la redacción, hacían referencia a datos biográficos exactos (fecha de nacimiento o muerte, lugar de nacimiento o muerte). Para poder contestar estas preguntas de la forma más completa posible hemos incluido en los registros de los artistas apellido(s), nombre(s), caracterización de la(s) actividad(es) artística(s) (en inglés), la fecha y el lugar de nacimiento (si estos son desconocidos, la primera referencia), la fecha y el lugar de muerte (si estos son desconocidos, la última referencia), y el país correspondiente. Cada registro contiene como mínimo una fuente bibliográfica.

Para la transcripción o transliteración se utilizan los sistemas de transcripción usuales del **AKL**. En transcripciones diferentes en las fuentes, o en desviaciones en las formas de los nombres, se hace referencia a la fijación del **AKL**.

El orden alfabético de los nombres sigue la estructura del **AKL**.

El **Indice bio-bibliográfico** estará completo a disposición a más tardar en el año 2001. Con esto, ponemos a disposición del usuario del **AKL**, mucho tiempo antes de completar la enciclopedia, una considerablemente ampliada posibilidad de información. Un proyecto enciclopédico a largo tiempo de la dimensión que aspiramos, debe tener una estructura abierta, y debe admitir correcciones, complementos y la inclusión de nuevos resultados de investigaciones como también de informaciones. El índice es un paso importante en el camino hacia la completación de la obra, pero naturalmente no la puede anticipar. Debido al largo período de tiempo necesario para la finalización, puede ser que en el índice falten nombres que serán consideradas en la enciclopedia, como también es posible que nombres alistados en el índice, debido a cambios en el grado de conocimiento, no sean registrados en la enciclopedia.

Agradecemos todas las críticas, referencias, correcciones y complementos, y nos alegraríamos si el índice, aparte de instrumento de trabajo, se entendiera por un lado como una posibilidad para seguir mejorando el diálogo, tanto con compañeros(as) de la especialidad, como con todos los otros usuarios, por otro lado como una invitación a la cooperación con el proyecto **Enciclopedia universal de los Artistas/ Allgemeines Künstlerlexikon**.

Eberhard Kasten Leipzig, julio 1999

Indicaciones para el uso

I. Registro Modelo

> **Vahrenhorst,** *Paul [1]*, painter, etcher, graphic artist *[2]*, * 22.10.1880 Goldingen (Kurland) *[3]*, † 9.10.1950 or 19.10.1951 Maising (Starnberger See) or München *[4]* – D, LV, F *[5]* ⌑Hagen; Münchner Maler VI; Vollmer V *[6]*.

[1] Apellido y nombre en la determinación elegida, nombres divergentes (si procede). En el caso de nombres divergentes, se crearon referencias, que en parte también indican la fuente.

[2] Profesiones del ámbito artístico en inglés. Ver la lista multilingüe de profesiones.

[3] Fecha y lugar de nacimiento; como alternativa, la fecha de la primera referencia.

[4] Fecha y lugar de muerte; como alternativa, la fecha de la última referencia.

[5] Código internacional del país. Para la codificación, ver „Países".

[6] Fuentes. Para identificar las siglas, ver „Fuentes".

II. Símbolos y Pictogramas

* nacido
† muerto
f. primera mención
 Fechas, como por ejemplo „1901/2000" son transcripciones numéricas de, por ejemplo „Siglo XX", y no datos reales.
l. última mención
⌑ Fuentes
(?) muestra indicaciones cuestionables, por ejemplo painter (?)

III. Referencias y Clasificaciones Generales

En los casos alistados a continuación, no se hace referencia especial. Las referencias son recíprocas:

A	E, O, U
B	P, V, W
C, Č	Ch, Cs, Cz, K, Tch, Ts, Tsch, Z
Ch	J, Kh, Q, Š, X, Zh
D	T
E	A
F	Ph, V
G	K, J
H	A, Ch
I	J, Y
J	G, I, Y, Ž
Je	E
K	C
Kh	Ch
O	A, U
Ou	U
P	B, F, Ph, V, W
Q	C, K
S	Z
S(c)h	Š
T	D
Th	F
T(s)ch	Č
Ts	Z
Tz	C
U	A, O
V	B, F, Ph, W
W	B, V
Y	I, J
Ye	E
Z	C, S, Ts
Zh	Ž

Por razones del orden alfabético, aquellos prefijos al comienzo de un nombre, que con la siguiente parte del nombre forman un encabezamiento, son reproducidos sin espacios en este índice. En el caso de los nombres chinos, nombre y apellido están separados por una coma.

Sources / Quellen / Sources / Fonti / Fuentes

A

AKL ... Allgemeines Künstlerlexikon. Die bildenden Künstler aller Zeiten und Völker, I-III, Leipzig 1983-90; Nachdr. der Erstausgabe I-III in 4 Bänden und Weiterführung: München/Leipzig, I-VI, 1992; VII, 1993; VIII-IX, 1994; X-XI, 1995; XII-XIV, 1996; XV-XVII, 1997; XVIII-XX, 1998; XXI-XXIII, 1999 [names A-C]

Alauzen A. Alauzen, Dictionnaire des peintres et sculpteurs de Provence, Alpes, Côte d'Azur, Marseille 1986

Aldana Fernández S. Aldana Fernández, Guía abreviada de artistas valencianos, Valencia 1970 (Publicaciones del Archivio municipal de Valencia, Serie 1. Catálogos, guías y repertorios, 3)

Apted/Hannabuss M.R. Apted/S. Hannabuss (Ed.), Painters in Scotland. A biographical dictionary, Edinburgh 1978

ArchAKL Archivmaterial der AKL-Redaktion

ArtCatalàContemp Art català contemporani (1970-1985), Barcelona 1985

Audin/Vial ... M. Audin/E. Vial, Dictionnaire des artistes et ouvriers d'art du Lyonnais, Paris, I, 1918; II, 1919

Avantgarde 1900-1923 Avantgarde 1900-1923. Russisch-sowjetische Architektur, Stuttgart 1991

Avantgarde 1924-1937 Avantgarde II, 1924-1937. Sowjetische Architektur, Stuttgart 1993

B

Barbosa O. Barbosa, Dictionarul artiştilor români contemporani, Bucureşti 1976

Bauer/Carpentier ... A. Bauer/J. Carpentier, Répertoire des artistes d'Alsace des XIXe et XXe siècles, Strasbourg, I, 1984; II, 1985; III, 1986; IV, 1987; V, 1988; VI, 1991

Beaulieu/Beyer M. Beaulieu/V. Beyer, Dictionnaire des sculpteurs français du Moyen Age, Paris 1992

Bénézit E. Bénézit, Dictionnaire critique et documentaire des peintres, sculpteurs, dessinateurs et graveurs de tous les temps et de tous les pays, Dir. J. Busse, Paris, I-XIV, [4]1999 [20th century French artists]

Beringheli G. Beringheli, Dizionario degli artisti liguri, Genova 1991

Berman E. Berman, Art and artists of South Africa, Cape Town/Rotterdam [2]1983

Bernt ... W. Bernt, Die niederländischen Maler und Zeichner des 17. Jahrhunderts, München, I, 1979; II, 1980; III, 1980; IV, 1979; V, 1980

BildKueFfm Die bildenden Künstler in Frankfurt am Main, Frankfurt am Main 1982

BildKueHann Verzeichnis bildender Künstler in Hannover, Hannover 1979

Blas J.I. de Blas, Diccionario de pintores españoles contemporáneos desde 1881, Madrid 1972

Bøje ... C.A. Bøje, Danske guld og sølv smedemærker før 1870, København, I, 1979; II, 1982; III, 1982

Bossard G. Bossard, Die Zinngießer der Schweiz und ihr Werk, Zug, II, 1934

Bradley ... J.W. Bradley, A dictionary of miniaturists, illuminators, calligraphers and copyists ..., London, I, 1887; II, 1888; III, 1889

Bradshaw ... M. Bradshaw, Royal Society of British Artists. Members exhibiting ..., Leigh-on-Sea, 1824/1892, 1973; 1893/1910, 1975; 1911/1930, 1975; 1931/1946, 1976; 1947/1962, 1977

Brauksiepe B. Brauksiepe/A. Neugebauer, Künstlerlexikon. 250 Maler in Rheinland-Pfalz 1450-1950, Mainz 1986

Brewington D.E.R. Brewington, Dictionary of marine artists, Salem, Mass. 1982

British printmakers British printmakers 1855-1955, Devizes 1992

Brown/Haward/Kindred C. Brown/B. Haward/R.G. Kindred, Dictionary of architects of Suffolk buildings 1800-1914, Ipswich 1991

Brun ... C. Brun, Schweizerisches Künstler-Lexikon, ed. Schweizerischer Kunstverein, Frauenfeld, I, 1905; II, 1908; III, 1913; IV, 1917

Brune P. Brune, Dictionnaire des artistes et ouvriers d'art de la Franche-Comté, Paris 1912

Bulgari ... C.G. Bulgari, Argentieri, gemmari e orafi d'Italia, Roma, I.1, 1958; I.2, 1959; I.3/II, 1966; III, 1969; IV, 1974

C

Calvo Serraller Enciclopedia del arte español del siglo XX, I: Artistas, Dir. F. Calvo Serraller, Madrid 1991

Cavalcanti ... C. Cavalcanti (Ed.), Dicionário brasileiro de artistas plásticos, Brasília, II, 1974; III, 1977

ChudSSSR ... Chudožniki narodov SSSR. Biobibliografičeskij slovar', Moskva, II, 1972; III, 1976; IV.1, 1983; IV.2, 1995

Cien años ...	Cien años de pintura en España y Portugal (1830-1930), Madrid, I-II, 1988; III, 1989; IV, 1990; V-VII, 1991; VIII-IX, 1992; X-XI, 1993
Colvin	H.M. Colvin, A biographical dictionary of British architects, 1600-1840, London ²1978
Comanducci ...	A.M. Comanducci, Dizionario illustrato dei pittori, disegnatori e incisori italiani moderni e contemporanei, 4. Ausgabe, Milano, II, 1971; III, 1972; IV, 1973; V, 1974
ContempArtists	Contemporary artists, London ²1983 (Contemporary arts series)
Cotarelo y Mori ...	E. Cotarelo y Mori, Diccionario biográfico y bibliográfico de calígrafos españoles, Madrid, I, 1913; II, 1916

D

DA ...	The dictionary of art, ed. J. Turner, London/New York, VIII-XXXIII, 1996
D'Ancona/Aeschlimann	P. D'Ancona/E. Aeschlimann, Dictionnaire des miniaturistes du moyen âge et de la Renaissance dans les différentes contrées de l'Europe, Milano ²1949 (Repr. Nendeln 1969)
Darmon	J.-E. Darmon, Dictionnaire des peintres miniaturistes sur vélin, parchemin, ivoires et écaille, Paris 1927
Davidson ...	M.G. Davidson, Kunst in Deutschland 1933-1945, Tübingen, I, 1988; II.1, 1991; II.2, 1992; III.1, 1995
DAVV ...	Diccionario de las artes visuales en Venezuela, Caracas, I, 1982; II, 1984
DBA	Directory of British architects 1834-1900, London 1993
DEB ...	Dizionario enciclopedico Bolaffi dei pittori e degli incisori italiani. Dall' XI al XX secolo, Torino, IV, 1973; V-VI, 1974; VII-X, 1975; XI, 1976
Delaire	E. Delaire, Les architectes élèves de l'Ecole des Beaux-Arts 1793-1907, Paris ²1907
Delouche	D. Delouche, Peintres de la Bretagne, Paris 1977
Dicc. Ràfols	Diccionario „Ràfols" de artistas contemporáneos de Cataluña y Baleares, Barcelona, I, 1985
DiccArtAragon	Diccionario antológico de artistas aragoneses, 1947-1978, Zaragoza [ca. 1979]
Dickason Cederholm	T. Dickason Cederholm, Afro-American artists, Boston 1973
Dixon/Muthesius	R. Dixon/S. Muthesius, Victorian architecture, London 1978 (The world of art library)
DizArtItal	Dizionario degli artisti italiani del XX secolo, Torino, I, 1979
DizBolaffiScult	Dizionario Bolaffi degli scultori italiani moderni, Torino 1972
DKL ...	Dansk kunsthåndværker leksikon, Red.: V. Bruun u.a., København, I-II, 1979
DPB ...	Le dictionnaire des peintres belges du XIVᵉ siècle à nos jours depuis les premiers maîtres des anciens Pays-Bas méridionaux et de la Principauté de Liège jusqu'aux artistes contemporains, Bruxelles, I-III, 1995
DPEE	Diccionario de pintores y escultores españoles del siglo XX, Madrid, IV, 1994

E

EAAm ...	Enciclopedia del arte en América. Biografías, ed. V. Gesualdo, Buenos Aires, II-III, 1968
EAPD	C. Gerón, Enciclopedia de las artes plásticas dominicanas (1844-1988), Santo Domingo 1989
Edouard-Joseph ...	R. Edouard-Joseph, Dictionnaire biographique des artistes contemporains 1910-1930, Paris, I, 1930; II, 1931; III, 1934; Supplément 1937
EIIB	Enciklopedija na izobrazitelnite izkustva v Bălgarija, Sofija, I, 1980
ELU ...	Enciklopedija likovnih umjetnosti, Zagreb, IV, 1966 (mit Nachtrag)

F

Falk	P.H. Falk, Who was who in American art, Madison, Conn. 1985
Feddersen	B.H. Feddersen, Schleswig-Holsteinisches Künstlerlexikon, Bredstedt 1984
Flemig	K. Flemig, Karikaturisten-Lexikon, München u.a. 1993
Flores	I.M. Flores (Ed.), 100 artistas del Ecuador, Quito 1992
Focke	J. Focke, Bremische Werkmeister aus älterer Zeit, Bremen 1890
Foskett	D. Foskett, A dictionary of British miniature painters, London, I, 1972
Fuchs Geb. Jgg. ...	H. Fuchs, Die österreichischen Maler der Geburtsjahrgänge 1881-1900, Wien, I, 1976; II, 1977
Fuchs Maler 19.Jh. ...	H. Fuchs, Die österreichischen Maler des 19. Jahrhunderts, Wien, I, 1972; II-III, 1973; IV, 1974; Ergänzungsband I, 1978; II, 1979
Fuchs Maler 20.Jh. ...	H. Fuchs, Die österreichischen Maler des 20. Jahrhunderts, Wien, I, 1985; II-IV, 1986

G

Gesualdo/Biglione/Santos	V. Gesualdo/A. Biglione/R. Santos, Diccionario de artistas plásticos en la Argentina, Buenos Aires, I, 1988
Gnoli	U. Gnoli, Pittori e miniatori nell'Umbria, Spoleto 1923
González Echegaray	M.del C. González Echegaray u.a., Artistas cántabros de la Edad Moderna, Santander 1991
Gordon-Brown	A. Gordon-Brown, Pictorial Africana, Cape Town/Rotterdam 1975
Grant	M.H. Grant, A dictionary of British landscape painters. From the 16th century to the early 20th century, Leigh-on-Sea 1952
Gray	A.S. Gray, Edwardian architecture. A biographical dictionary, London 1985
Groce/Wallace	G.C. Groce/D.H. Wallace, The New York Historical Society's dictionary of artists in America, 1564-1860, New Haven/London 1957
Gunnis	R. Gunnis, Dictionary of British sculptors, 1660-1851, London ²1968

H

Hagen	K. Hagen, Lexikon deutschbaltischer bildender Künstler, Köln 1983
Hardouin-Fugier/Grafe	E. Hardouin-Fugier/E. Grafe, Les peintres de fleurs en France, Paris 1992
Harper	J.R. Harper, Early painters and engravers in Canada, Toronto 1970
Harvey	J. Harvey, English mediaeval architects. A biographical dictionary down to 1550, 2., rev. Ausgabe, Gloucester 1984 (Repr. 1987)
Houfe	S. Houfe, The dictionary of British book illustrators and caricaturists 1800-1914, rev. Ausgabe, Woodbridge/Suffolk 1981
Hughes	E.M. Hughes, Artists in California 1786-1940, San Francisco 1986
Huyghe	R. Huyghe, Les contemporains. Notices biographiques par G. Bazin, Paris 1939 (La peinture française, 1)

J

Jakovsky	A. Jakovsky, Peintres naïfs, Basel 1976
Jansa	F. Jansa, Deutsche bildende Künstler in Wort und Bild, Leipzig 1912
Jianou	I. Jianou, Romanian artists in the West, Los Angeles 1986
Johnson ...	J. Johnson, Works exhibited at the Royal Society of British artists 1824-93 and at the New English Art Club 1888-1917. An Antique Collector's Club research project, Woodbridge, I-II, 1975

K

Karel	D. Karel, Dictionnaire des artistes de langue française en Amérique du Nord, Québec 1992
Kat. Düsseldorf	Kubismus in Prag 1909-1925. Malerei, Skulptur, Kunstgewerbe, Architektur (K Düsseldorf), Stuttgart 1991
Kat. Ludwigshafen	Kunst im Verborgenen. Nonkonformisten Rußland 1957-1995 (K Ludwigshafen u.a.), München u.a. 1995
Kat. Moskau ...	225 let Akademii Chudožestv SSSR (K), Moskva, I-II, 1983
Kat. Nürnberg	Wenzel Jamnitzer und die Nürnberger Goldschmiedekunst 1500-1700 (K Nürnberg), München 1985
KChE ...	Kratkaja chudožestvennaja enciklopedija. Iskusstvo stran i narodov mira, Moskva, I, 1962; II, 1965; III, 1971; IV, 1978; V, 1981
Kjellberg Bronzes	P. Kjellberg, Les bronzes du XIXe siècle, Paris 1987
Kjellberg Mobilier	P. Kjellberg, Le mobilier français du XVIIIe siècle, Paris 1989
Konstlex.	Konstlexikon. Svensk konst under 100 år, Stockholm 1972
Koroma	K. Koroma (Red.), Suomen kuvataiteilijat, Porvoo/Helsinki 1962
Krichbaum	J. Krichbaum, Lexikon der Fotografen, Frankfurt am Main 1981
KüNRW ...	Bildende Künstler im Land Nordrhein-Westfalen, Recklinghausen, I, 1966; II-III, 1967; IV-V, 1968; VI, 1970
Kuvataiteilijat	Kuvataiteilijat. Suomen kuvataiteilijoiden henkilöhakemisto 1972, ed. Suomen Taiteilijaseura/Konstnärsgillet i Finland, Porvoo/Helsinki 1972
KVS	Künstlerverzeichnis der Schweiz, Frauenfeld 1991

L

Lami 18.Jh. ...	S. Lami, Dictionnaire des sculpteurs de l'Ecole française au dix-huitième siècle, Paris, I, 1910; II, 1911 (mit Nachtrag)
Lami 19.Jh. ...	S. Lami, Dictionnaire des sculpteurs de l'Ecole française au dix-neuvième siècle, Paris, II, 1916; III, 1919; IV, 1921
Laveissière	S. Laveissière, Dictionnaire des artistes et ouvriers d'art de Bourgogne, Paris, I, 1980 (Dictionnaire des artistes et ouvriers d'art de la France par provinces)
LEJ ...	Likovna enciklopedija Jugoslavije, Zagreb, I, 1984; II, 1987
Levi D'Ancona	M. Levi D'Ancona, Miniatura e miniatori a Firenze dal 14 al 16 secolo, Firenze 1962 (Storia della miniatura. Studi e documenti, 1)
Lewis	F. Lewis, A dictionary of British bird painters, Leigh-on-Sea 1974
List	R. List, Kunst und Künstler in der Steiermark, Ried im Innkreis 1967-82
Lister	R. Lister, Prints and printmaking. A dictionary and handbook of the art in nineteenth-century Britain, London 1984
Lydakis ...	S. Lydakis, Oi ellines zografoi, Athina, IV, 1976; V (Oi ellines glyptes), 1981
LZSK	Lexikon der zeitgenössischen Schweizer Künstler, ed. Schweizerisches Institut für Kunstwissenschaft (Red.: H.-J. Heusser), Frauenfeld/Stuttgart 1981

M

Mabille	G. Mabille, Orfèvrerie française des XVIe, XVIIe, XVIIIe siècles. Catalogue raisonné des collections du Musée des Arts Décoratifs et du Musée Nissim de Camondo, Paris 1984
MacDonald ...	C.S. MacDonald, A dictionary of Canadian artists, Ottawa, I, 1975; II, 1977; III, 1971; IV, 1979; V, 1977; VI, 1982; VII, 1990
Madariaga	L. Madariaga, Pintores vascos, San Sebastián, I, 1971
MagyFestAdat	G. Seregélyi, Magyar festők és grafikusok adattára. Életrajzi lexikon az 1800-1988 között alkotó festő- es grafikusművészekről, Szeged 1988
Mak van Waay	S.J. Mak van Waay, Lexicon van Nederlandsche schilders en beeldhouwers (1870-1940), Amsterdam 1944
Mallalieu	H.L. Mallalieu, The dictionary of British watercolour artists up to 1920, Woodbridge 1976
Marchal/Wintrebert	G.-L. Marchal/P. Wintrebert, Arras et l'art au XIXe siècle, Arras 1987

Marín-Medina	J. Marín-Medina, La escultura española contemporánea (1800-1978), Madrid 1978
Marinski Skulptura	L. Marinski, Nacionalna Chudožestvena Galerija. Bǎlgarska skulptura, 1878-1974 (K), Sofija 1975
Marinski Živopis	L. Marinski, Nacionalna Chudožestvena Galerija. Bǎlgarska živopis, 1825-1970 (K), Sofija 1971
Markmiller	F. Markmiller (Ed.), Barockmaler in Niederbayern, Regensburg 1982 (Niederbayern, Land und Leute)
Martins ...	J. Martins, Dicionário de artistas e artífices dos séculos XVIII e XIX em Minas Gerais, Rio de Janeiro, I-II, 1974
Mazalić	Đ.Mazalić, Leksikon umjetnika slikara, vajara, graditelja, zlatara, kaligrafa i drugih koji su radili u Bosni i Hercegovini, Sarajevo 1967
McEwan	P.J.M. McEwan, Dictionary of Scottish art and architecture, Woodbridge 1994
Merlino	A. Merlino, Diccionario de artistas plásticos de la Argentina. Siglos XVIII-XIX-XX, Buenos Aires 1954
Merlo	J.J. Merlo, Kölnische Künstler in alter und neuer Zeit, ed. E. Firmenich-Richartz, Düsseldorf 1895
Milner	J. Milner, A dictionary of Russian and Soviet artists, Woodbridge 1993
Montecino Montalva	S. Montecino Montalva, Pintores y escultores de Chile, Santiago de Chile 1970
Mülfarth	L. Mülfarth, Kleines Lexikon Karlsruher Maler, Karlsruhe 1987
Münchner Maler ...	Münchner Maler im 19. Jahrhundert, ed. H. Ludwig u.a., München, I, 1981; II-III, 1982; IV, 1983; V, 1993; VI, 1994

N	Nagel	G.K. Nagel, Schwäbisches Künstlerlexikon, München 1986
	Naylor	C. Naylor (Ed.), Contemporary photographers, Chicago/London ²1988
	Neuwirth ...	W. Neuwirth, Porzellanmalerlexikon 1840-1914, Braunschweig, I-II, 1977
	Neuwirth Lex. ...	W. Neuwirth, Lexikon Wiener Gold- und Silberschmiede und ihre Punzen 1867-1922, Wien, I, 1976; II, 1977
	Nigerian artists	Nigerian artists, London u.a. 1993
	NKL ...	Norsk kunstnerleksikon. Bildende kunstnere, arkitekter, kunsthåndverkere, Oslo, I, 1982; II, 1983; III-IV, 1986
	Nocq ...	H. Nocq, Le poinçon de Paris. Répertoire des maîtres-orfèvres de la juridiction de Paris depuis le Moyen-Age jusqu'à la fin du XVIIIᵉ siècle, Paris, II, 1927; III, 1928; IV, 1931
	Nordström	E. Nordström, Suomen taiteilijat. Maalarit ja kuvanveistäjät, Helsinki 1926

O	ÖKL ...	R. Schmidt, Österreichisches Künstlerlexikon von den Anfängen bis zur Gegenwart, Wien, IV, 1978; V, 1979
	Ontario artists	The Index of Ontario artists, Toronto 1978
	Ortega Ricaurte	C. Ortega Ricaurte, Diccionario de artistas en Colombia, Bogotá ²1979

P	Páez Rios ...	E. Páez Rios, Repertorio de grabados españoles, Madrid, I-II, 1981; III, 1983
	Paischeff	A. Paischeff (Red.), Suomen kuvaamataiteilijat, Helsinki 1943
	Pamplona ...	F.de Pamplona, Dicionário de pintores e escultores portugueses ou que trabalharam em Portugal, 2. Ausgabe, Lisboa, II, 1987; III-V, 1988 (mit Nachtrag)
	Panzetta	A. Panzetta, Dizionario degli scultori italiani dell'Ottocento e del primo Novecento, Torino, I-II, 1994 (mit Nachtrag)
	Pavière ...	S.H. Pavière, A dictionary of flower, fruit and still life painters, Leigh-on-Sea, I, 1962; II, 1963; III.1/2, 1964
	Peppin/Micklethwait	B. Peppin/L. Micklethwait, Dictionary of British book illustrators. The 20th century, London 1983
	Pereira Salas	E. Pereira Salas, Historia del arte en el Reino de Chile, Santiago de Chile 1965
	Pérez Costanti	P. Pérez Costanti, Diccionario de artistas que florecieron en Galicia durante los siglos XVI y XVII, Santiago de Compostela 1930
	PittItalCinqec	Il Cinquecento, Milano, II, 1987 (La pittura in Italia)
	PittItalDuec	Il Duecento e il Trecento, Milano, II, 1995 (La pittura in Italia)
	PittItalNovec ...	Il Novecento, Milano, /1 II, 1992; /2 II, 1993 (La pittura in Italia)
	PittItalOttoc	L'Ottocento, Milano, II, 1991 (La pittura in Italia)
	PittItalQuattroc	Il Quattrocento, Milano, II, 1986 (La pittura in Italia)
	PittItalSeic	Il Seicento, Milano, II, 1988 (La pittura in Italia)
	PittItalSettec	Il Settecento, Milano, II, ²1990 (La pittura in Italia)
	PlástUrug ...	Plásticos uruguayos, Montevideo, I-II, 1975
	Plüss/Tavel ...	Künstler-Lexikon der Schweiz, XX. Jahrhundert, ed. Verein zur Herausgabe des Schweizerischen Künstlerlexikons, Red.: E. Plüss/H.von Tavel, Frauenfeld, I, 1958-61; II, 1963-67; Nachtrag von Todesdaten 1967
	Portal	C. Portal, Dictionnaire des artistes et ouvriers d'art du Tarn du XIIIᵉ au XXᵉ siècle, Albi 1925

R

Ráfols ...	J.F. Ráfols, Diccionario biográfico de artistas de Cataluña desde le época romana hasta nuestros días, Barcelona, I, 1951; II, 1953; III, 1954 (mit Nachtrag)
Ramirez de Arellano	R. Ramirez de Arellano y Diaz de Morales, Diccionario biográfico de artistas de la provincia de Córdoba, Madrid 1893
Rees	T.M. Rees, Welsh painters, engravers, sculptors (1527-1911), Carnarvon 1912
Ries	H. Ries, Illustration und Illustratoren des Kinder- und Jugendbuches im deutschsprachigen Raum 1871-1914, Osnabrück 1992
Robb/Smith	G. Robb/E. Smith, Concise dictionary of Australian artists, Carlton, Vic. 1993
Roberts	L.P. Roberts, A dictionary of Japanese artists. Painting, sculpture, ceramics, prints, lacquer, Tokyo/New York 1976
Roudié	P. Roudié, Répertoire biographique des artistes et artisans d'art ayant travaillé à Bordeaux, en Bordelais et en Bazadais de 1453 à 1550, Bordeaux 1969
RoyalHibAcad	Royal Hibernian Academy of Arts Dublin. Index of exhibitors and their works 1826-1979, Dublin, I, 1986
Rückert	R. Rückert, Biographische Daten der Meißner Manufakturisten des 18. Jahrhunderts, München 1990 (Katalog der Meißner Porzellan-Sammlung. Stiftung Ernst Schneider, Schloß Lustheim, Oberschleißheim vor München, Beiband) (Kataloge des Bayerischen Nationalmuseums München, 20)
Rump	E. Rump, Lexikon der bildenden Künstler Hamburgs, Altonas und der näheren Umgebung, Hamburg 1912

S

Samuels	P. und H. Samuels, The illustrated biographical encyclopedia of artists of the American West, New York 1976
Schede Vesme ...	A. Baudi di Vesme, Schede Vesme. L'arte in Piemonte dal XVI al XVIII secolo, Torino, II, 1966; III, 1968; IV, 1982
Scheen ...	P.A. Scheen, Lexicon Nederlandse beeldende kunstenaars 1750-1950, Den Haag, I 1969, II 1970 (mit Nachtrag)
Schidlof	L.R. Schidlof, The miniature in Europe in the 16th, 17th, 18th and 19th centuries, Graz, I, 1964
Schidlof Frankreich	L. Schidlof, Die Bildnisminiatur in Frankreich im XVII., XVIII. und XIX. Jahrhundert, Wien/Leipzig 1911
Schnell/Schedler	H. Schnell/U. Schedler, Lexikon der Wessobrunner Künstler und Handwerker, München/Zürich 1988
SChU	Slovnyk chudožnykiv Ukraïny, Kyïv 1973
Schurr ...	G. Schurr, Les petits maîtres de la peinture, valeur de demain 1820-1920, Paris, I, 1975; II, 1972; III, 1976; IV, 1979; V, 1981; VI, 1985; VII, 1989
Seling ...	H. Seling, Die Kunst der Augsburger Goldschmiede 1529-1868, München, III, 1980; Supplement 1994
Servolini	L. Servolini, Dizionario illustrato degli incisori italiani moderni e contemporanei, Milano 1955
Severjuchin/Lejkind	D.Ja. Severjuchin/O.L. Lejkind, Chudožniki russkoj èmigracii (1917-1941), Sankt Peterburg 1994
Sitzmann	K. Sitzmann, Künstler und Kunsthandwerker in Ostfranken, Kulmbach ²1983
SłArtPolsk ...	Słownik artystów polskich i obcych w Polsce działających, ed. Instytut Sztuki Polskiej Akademii Nauk, Wrocław u.a., II, 1975; III, 1979; IV, 1986; V, 1993; VI, 1998
Snoddy	T. Snoddy, Dictionary of Irish artists. 20th century, Dublin 1996
Soria	R. Soria, American artists of Italian heritage, 1776-1945. A biographical dictionary, Rutherford u.a. 1993
Souchal ...	F. Souchal, French sculptors of the 17th and 18th centuries. The reign of Louis XIV, London, I, 1977; II, 1981; III, 1987
Sousa Viterbo ...	F. Marques de Sousa Viterbo, Diccionário histórico e documental dos arquitectos, engenheiros e construtores portugueses, Lisboa, I, 1899; II, 1904; III, 1922 (mit Nachtrag)
Spalding	F. Spalding, 20th century painters and sculptors, Woodbridge 1990 (Dictionary of British art, 6) (Repr. 1991)
Spanish artists	Spanish artists from the fourth to the twentieth century. A critical dictionary, New York u.a., I, 1993
Steinmann	F. Steinmann/K.J. Schwieters/M. Aßmann, Paderborner Künstler-Lexikon, Paderborn 1994
Strickland ...	W.G. Strickland, A dictionary of Irish artists, Dublin/London, I-II, 1913
SvK	Svenska konstnärer. Biografisk handbok, Stockholm 1974
SvKL ...	Svenskt konstnärslexikon, Malmö, I, 1952; II, 1953; III, 1957; IV, 1961; V, 1967

T	Tannock	M. Tannock, Portuguese 20th century artists, Chichester 1978
	Tatman/Moss	S.L. Tatman/R.W. Moss, Biographical dictionary of Philadelphia architects: 1700-1930, Boston 1985
	ThB ...	Allgemeines Lexikon der bildenden Künstler von der Antike bis zur Gegenwart, begründet von U. Thieme/F. Becker, Leipzig, I, 1907; II, 1908; III, 1909; IV, 1910; V, 1911; VI-VII, 1912; VIII-IX, 1913; X, 1914; XI, 1915; XII, 1916; XIII, 1920; XIV, 1921; XV, 1922; XVI, 1923; XVII, 1924; XVIII, 1925; XIX, 1926; XX-XXI, 1927; XXII, 1928; XXIII, 1929; XXIV, 1930; XXV, 1931; XXVI, 1932; XXVII, 1933; XXVIII, 1934; XXIX, 1935; XXX, 1936; XXXI, 1937; XXXII, 1938; XXXIII, 1939; XXXIV, 1940; XXXV, 1942; XXXVI, 1947; XXXVII, 1950
	Toman ...	P. Toman, Nový slovník československých výtvarných umělců, 3. Auflage, Praha, I, 1947; II, 1950
	Toussaint	M. Toussaint, Pintura colonial en México, México 1965
	Turnbull	H. Turnbull, Artists of Yorkshire, Snape Bedale 1976
U	Ugarte Eléspuru	J.M. Ugarte Eléspuru, Pintura y escultura en el Perú contemporaneo, Lima 1970
V	Vargas Ugarte	R. Vargas Ugarte, Ensayo de un diccionario de artífices de la América Meridional, Burgos ²1968
	Vial/Marcel/Girodie	H. Vial/A. Marcel/A. Girodie, Les artistes décorateurs du bois. Répertoire alphabétique des ébénistes, menuisiers, sculpteurs, doreurs sur bois, ..., ayant travaillé en France aux XVIIᵉ et XVIIIᵉ siècles, Paris, I, 1912
	Vollmer ...	H. Vollmer, Allgemeines Lexikon der bildenden Künstler des XX. Jahrhunderts, Leipzig, I, 1953; II, 1955; III, 1956; IV, 1958; V, 1961; VI, 1962
W	Waller	F.G. Waller, Biographisch woordenboek van Nord Nederlandsche graveurs, 's-Gravenhage 1938
	Waterhouse 16./17.Jh.	E. Waterhouse, The dictionary of 16th and 17th century British painters, Woodbridge 1988 (Dictionary of British art, 1)
	Waterhouse 18.Jh.	E. Waterhouse, The dictionary of British 18th century painters in oils and crayons, Woodbridge 1981
	Watson-Jones	V. Watson-Jones, Contemporary American women sculptors, Phoenix 1986
	Weilbach ...	Weilbachs Kunstnerleksikon, Neuauflage, København, II, 1994; III, 1995; IV-V, 1996; VI, 1997; VII-VIII, 1998
	Wietek	G. Wietek, 200 Jahre Malerei im Oldenburger Land, Oldenburg 1986
	Windsor	A. Windsor (Ed.), Handbook of modern British painting 1900-1980, Aldershot 1992
	Wolff-Thomsen	U. Wolff-Thomsen, Lexikon schleswig-holsteinischer Künstlerinnen, Heide 1994
	Wood	C. Wood, The dictionary of Victorian painters, Woodbridge ²1978 (Repr. 1991) (Dictionary of British art, 4)
	WWCCA	Who's who in contemporary ceramic arts, München 1996
	WWCGA	Who's who in contemporary glass art, München 1993
Z	Zülch	W.K. Zülch, Frankfurter Künstler 1223-1700, Frankfurt am Main 1935

Professions / Berufe / Professions / Professione / Profesiones

ENGLISH	DEUTSCH	FRANÇAIS	ITALIANO	ESPAÑOL
action artist	Aktionskünstler	artiste présentant des actions	artista di azioni	artista de acción, manchista
advertising graphic designer	Werbegraphiker	dessinateur publicitaire	cartellonista	dibujante publicitario
altar architect	Altarbauer	architecte d'autels	architetto d'altari	ensamblador de retablos
altar carpenter	Altarschreiner	charpentier d'autel	carpentiere d'altari	carpintero de altares
amateur architect	Kavalierarchitekt	architecte amateur	architetto cavaliere	arquitecto aficionado, arquitecto amateur
amateur artist	Kunstdilettant	artiste amateur	artista dilettante	artista aficionado
amber artist	Bernsteinkünstler	tailleur d'ambre	artista d'ambra	artista en ámbar
animal horn cutter	Hornschnitzer	sculpteur sur corne	traforatore di corna	tallista en cuerno
animal horn turner	Horndrechsler	tourneur sur corne	tornitore di corno	tornero cuerno
animal painter	Tiermaler	(peintre) animalier	animalista	pintor de animales
animal sculptor	Tierbildhauer	(sculpteur) animalier	scultore di animali	escultor de animales
animater	Animationszeichner	cartooniste	disegnatore di cartoni animati	dibujante de dibujos animados
aquatintist	Aquatintastecher, Aquatintaradierer	aquatintiste, graveur à l'aquatinte	acquatintista, incisore d'acquetinte	grabador de aguatintas
arcanist	Arkanist	arcanier	arcanista	arcanista
architect	Architekt, Baumeister	architecte	architetto	arquitecto, maestro de obras
architectural draughtsman	Architekturzeichner	dessinateur d'architecture	disegnatore d'architettura	dibujante de arquitectura
architectural engraver	Architekturstecher	graveur d'architecture	incisore di architettura	grabador de arquitectura
architectural painter	Architekturmaler	peintre d'architecture	pittore d'architetture	pintor de arquitectura
armourer	Plattner, Schwertfeger, Waffenschmied	armurier, fourbisseur	corazzaio, spadaio, armaiolo	fabricante de armaduras, armero espadero, armero
armoury engraver	Waffengraveur	graveur d'armes	incisore di armi	grabador de armas
armoury etcher	Waffenätzer	graveur d'armes	incisore di armi	aguafuertista de armas
artisan	Kunsthandwerker	artisan d'art	artigiano	artesano artífice
artist	Künstler	artiste	artista	artista
assemblage artist	Objektkünstler, Assemblagekünstler	artiste de l'objet, artiste objecteur, assemblagiste	artista oggettuale, artista d'assemblage	artista objetalista, autor de assemblages
astrolabe maker	Astrolabist	constructeur d'astrolabes	astrobalista	fabricante de astrolabios
azulejo artist	Azulejoskünstler	faïencier d'azulejo	artigiano di maioliche azuleio	azulejero
basket weaver	Korbmacher	vannier	cestaio	canastero cestero
basse-lisse knitter	Basselisse-Wirker	basse-lissier	tessitore a catena bassa	tejedor de lizos bajos
batik artist	Batikkünstler	artiste décorateur de batik	artista decorativo di batica	artista de batik
battle painter	Schlachtenmaler	peintre de batailles	pittore di battaglie	pintor de batallas
bell founder	Glockengießer	fondeur de cloches	fonditore di campane	fundidor de campanas, campanero
belt and buckle maker	Gürtler	ceinturier	fibbiaio	hebillero
bird painter	Vogelmaler	peintre d'oiseaux	pittore di uccelli	pintor de aves
blazoner	Wappenmaler	peintre d'armoiries, peintre de blasons	pittore di stemmi	pintor de blasones
blue porcelain underglazier	Blaumaler	peintre décorateur de céramique bleue	smaltatore di porcellana blu	esmaltador
body artist	Body-Artist	artiste du body art, artiste corporel	artista di body-art	artista de body-art
book art designer	Buchkünstler	artiste du livre	artigiano d'arte libraria	artista de libros
book designer	Buchgestalter	maquettiste de livre	designer di libri	diseñador de libros
book illustrator	Buchillustrator	illustrateur de livres	illustratore di libri	ilustrador de libros
book printmaker	Buchdrucker	imprimeur	stampatore di libri	impresor de libros

bookbinder	Buchbinder	relieur	rilegatore	encuadernador
bookplate artist	Exlibriskünstler	dessinateur d'ex-libris	artista di ex libris	artista de ex libris
bordure knitter	Bordurwirker	tisseur de bordures	tessitore di bordature	tejedor de borduras
brass founder	Bronzegießer	fondeur en bronze	fonditore di bronzo	fundidor de bronce
brazier	Gelbgießer, Messingschmied	fondeur en cuivre, fondeur en laiton, forgeur en laiton	fonditore d'ottone, ottonaio	latonero
bronze artist	Bronzekünstler	bronzier	bronzista	broncista
bronze sculptor	Erzbildner	sculpteur bronzier	scultore di bronzo	escultor en bronce
builder of bombards	Bombardenbauer	fabricant de bombardes	fabbricatore di bombarde	constructor de bombardas
building craftsman	Bauhandwerker	artisan du bâtiment	artigiano edile	maestro de construcción, oficial de construcción, obrero de construcción
cabinetmaker	Möbeltischler, Tischler	menuisier en meubles, ébéniste, menuisier	mobiliere, falegname, marangone	ebanista, mueblero, carpintero ebanista ensamblador
calligrapher	Kalligraph	calligraphe	calligrafo	calígrafo
cameo engraver	Kameenschneider	graveur de camées	intagliatore di cammei	tallista de camafeos
cannon founder	Stückgießer, Geschützgießer	fondeur de canons	fonditore di cannoni	fundidor de cañones
caricaturist	Karikaturist	caricaturiste	caricaturista, macciettista	caricaturista
carpenter	Zimmermann	charpentier	carpentiere	carpintero
carpet artist	Teppichkünstler	tapissier	artista di tappeti, tappezziere	artista de alfombras, diseñador de alfombras
carpet weaver	Teppichweber	tapissier	tessitore di tappeti	tejedor de alfombras, alfombrero
cartographer	Kartenzeichner, Kartograph	dessinateur de cartes, cartographe	disegnatore di carte geografiche o di carte da gioco, cartografo	dibujante de mapas, cartógrafo
cartographic painter	Landkartenmaler	peintre de cartes géographiques	pittore di carte geografiche	iluminador de mapas
cartoonist	Humorzeichner, Comiczeichner, Cartoonist	caricaturiste, cartooniste	disegnatore umorista, fumettista	dibujante humorístico, dibujante de comics, caricaturista, dibujante de tiras cómicas
carver	Schnitzer	sculpteur (sur bois)	intagliatore	tallista
carver of coats-of-arms	Wappenschneider	graveur d'armoiries	intagliatore di stemmi	tallista de blasones
carver of Nativity scenes	Krippenschnitzer	sculpteur de santons	intagliatore di figure per presepi	tallista de belenes
case maker	Futteralmacher	gaînier	facitore di custodie	fabricante de fundas, fabricante de cajas
casein painter	Kaseïnmaler	peintre à la caseïne	pittore di opere con colori alla caseina	pintor a la caseína
cassone painter	Cassonemaler	peintre de cassoni	pittore di cassoni	pintor de casones, pintor de arcones
ceramics modeller	Keramikmodelleur	modeleur de céramique	modellatore di ceramiche	modelista de cerámica
ceramics painter	Keramikmaler	peintre-décorateur de céramique	pittore di ceramiche	pintor de cerámica
ceramist	Keramiker	céramiste	ceramista	ceramista
chair maker	Stuhltischler	menuisier en chaises	falegname costruttore di sedie	carpintero de sillas, ebanista de sillas, sillero
Chinkibori master	Chinkiborimeister	maître de l'art Chinkibori	maestro dell'arte Chinikibori	maestro del arte Chinkibori
civil architect	Zivilarchitekt	architecte civil	architetto civile	arquitecto civil
clay sculptor	Tonbildhauer	modeleur en terre	scultore di opere in creta	escultor de cerámica
clockmaker	Uhrmacher	horloger	orologiaio	relojero
cloth printer	Leinwanddrucker	imprimeur sur toile	stampatore di tele	impresor de lienzo
coach maker	Kutschenbauer	fabricant de carosses	costruttore di carrozze	constructor de carruajes
collagist	Collagekünstler	collagiste	artista collagista	artista de collages
comb maker	Kammacher	peignier	pettinaio	fabricante de peines, peinero, peinetero
commercial artist	Gebrauchsgraphiker	dessinateur publicitaire	disegnatore grafico	dibujante publicitario
compass maker	Kompaßmacher	fabricant de boussoles	fabbricatore di compassi	fabricante de brújulas
computer artist	Computerkünstler	artiste assisté par ordinateur	artista di computer art	artista de computer art
conceptual artist	Konzeptkünstler	artiste conceptuel	artista concettuale	artista conceptualista

copper engraver	Kupferstecher	graveur en taille-douce	incisore in rame	grabador en cobre, calcógrafo
copper founder	Kupfergießer	fondeur en cuivre	fonditore di rame	fundidor de cobre
copperplate printer	Kupferdrucker	imprimeur en taille-douce	stampatore di opere su rame	impresor en cobre
coppersmith	Kupferschmied	chaudronnier	ramaio	calderero, forjador de cobre
copyist	Kopist	copiste	copista	copista
cork carver	Korkschnitzer	sculpteur sur liège	intagliatore di sughero	tallista de corcho
cork sculptor	Korkbildner	sculpteur sur liège	ideatore di opere in sughero	escultor en corcho
costume designer	Kostümbildner	dessinateur de costumes de théâtre	costumista	dibujante de figurines, figurinista
crossbow maker	Armbrustmacher	arbalétrier	balestraio	ballestero
crystal artist	Kristallkünstler	artiste travaillant sur cristal	artigiano del cristallo	artista en cristal
cutler	Messerschmied	coutelier	coltellinaio	cuchillero
daguerreotypist	Daguerreotypist	daguerréotypiste	dagherrotipista	daguerreotipista
damascene worker	Damaszierer, Tauschierer	damasquineur	damaschinatore	damasquinador
damask weaver	Damastweber	damasseur	tessitore di damasco	tejedor de damascos
decorative artist	Dekorationskünstler	artiste décorateur	artista decoratore	artista decorador
decorative painter	Dekorationsmaler	peintre décorateur	pittore di decorazioni	pintor decorador, escenógrafo
decorator	Dekorateur	décorateur	decoratore	decorador
designer	Designer, Entwurfszeichner	designer, dessinateur-projeteur	designer, disegnatore di schizzi	diseñador, delineante proyectista
diamond cutter	Diamantschneider	tailleur de diamants	lapidario di diamanti	diamantista, abrillantador
dice maker	Würfelmacher	fabricant de dés	fabbricatore di dadi	fabricante de dados
die-sinker	Münzgraveur, Münzstecher, Münzschneider, Münzstempelschneider	graveur de monnaies, graveur de coins	incisore di monete, intagliatore di monete, intagliatore di puntoni per monete	grabador de monedas, grabador de cuños
diorama painter	Dioramenmaler	peintre de dioramas	pittore di diorami	pintor de dioramas
drawer of arabesques	Arabeskenzeichner	dessinateur d'arabesques	disegnatore d'arabeschi	dibujante de arabescos
ebony artist	Ebenist	ébéniste	ebanista	ebanista
electroplater	Galvanograph	galvanographe	galvanografo	galvanógrafo
embroiderer	Sticker	brodeur	ricamatore	bordador
enamel artist	Emailkünstler	émailleur	smaltatore	artista en esmalte, esmaltador
enamel painter	Emailmaler	peintre sur émail	smaltista	pintor en esmalte
encaustic painter	Enkaustikmaler	peintre à l'encaustique	pittore di encausto	pintor al encausto
enchaser	Ziseleur	ciseleur	cesellatore	cincelador
engineer	Ingenieur	ingénieur	ingegnere	ingeniero
engineer architect	Ingenieurarchitekt	architecte-ingénieur	ingegnere edile	ingeniero de construcción
engraver	Graveur, Stecher	graveur	incisore	grabador
engraver of maps and charts	Kartenstecher	graveur de cartes à jouer, graveur cartographe	incisore di carte geografiche o di carte da gioco	grabador de mapas
engraver of playing cards	Spielkartenstecher	graveur de cartes à jouer	incisore di carte da gioco	grabador de naipes
environmental artist	Environmentkünstler	artiste de l'environnement	artista di environment	artista de environment art
etcher	Ätzer, Radierer	aquafortiste, graveur à l'eau-forte	acquafortista	aguafuertista, aguafuertista grabador
exhibit designer	Ausstellungsgestalter	concepteur-scénographe d'exposition	progettista di mostre	diseñador de exposiciones
faience maker	Fayencier	faïencier	ceramista faentino	ceramista de fayenzas, ceramista de mayólicas
faience painter	Fayencemaler	décorateur de faïence	decoratore di ceramica faenza	pintor de fayenza, pintor de faenza, pintor de mayólica
fan maker	Fächermacher	éventailliste	facitore di ventagli	abaniquero
fancy cabinetmaker	Galanterietischler	fabricant de meubles de fantaisie	fabbricatore di tavoli per bigiotteria	carpintero de artículos de fantasía, ebanista de artículos de fantasía
fashion designer	Modegestalter, Modezeichner	couturier, modéliste	stilista, figurinista	diseñador de moda, dibujante de modas
figure painter	Figurenmaler	peintre de figures	pittore di figure	pintor de figuras

figure sculptor	Figurenbildhauer	sculpteur de figures	scultore di figure	escultor de figuras
film decorator	Filmdekorateur	décorateur de cinéma	decoratore cinematografico	decorador de cine, decorador cinematográfico
filmmaker	Filmkünstler, Filmemacher, Filmgestalter	cinéaste, réalisateur de cinéma	artista cinematografico, cineasta, regista cinematografico	cineasta
firework maker	Feuerwerker	canonnier	pirotecnico	pirotécnico
flintlock maker	Feuerschloßmacher	fabricant de ressorts à rouet	fabbricatore di fucili	armero, escopetero
flower painter	Blumenmaler	peintre de fleurs	pittore di fiori	pintor de flores
folk painter	Bauernmaler	peintre de scènes rustiques	pittore di contadini	pintor costumbrista
foot painter (handicapped artist who uses his feet to paint)	Fußmaler	peintre peignant avec le pied	pittore che dipinge con i piedi	pintor con el pie
form cutter	Formschneider	graveur sur bois	intagliatore di forme	cortador de formas, cortador de moldes, cortador de clisés
form engraver	Formstecher	graveur sur bois	incisore di forme	grabador de formas, grabador de moldes, grabador de clisés
fortification architect	Schanzmeister, Festungsbaumeister	architecte militaire	architetto di trincee, architetto di fortificazioni	arquitecto de fortificaciones, arquitecto de fortalezas
founder	Gießer	fondeur	fonditore	fundidor
frame maker	Rahmenmacher	faiseur de cadres	corniciaio	fabricante de marcos
fresco painter	Freskant	peintre de fresques, fresquiste	affreschista	pintor al fresco, fresquista
fruit painter	Früchtemaler	peintre de fruits	pittore di frutta	pintor de frutas
furniture artist	Möbelkünstler	artiste du meuble	falegname di mobili d'artigianato	artista de muebles
furniture carver	Möbelschnitzer	sculpteur de meubles	intagliatore di mobili	tallista de muebles
furniture designer	Möbelgestalter	dessinateur industriel de meubles	ideatore industriale di mobili	diseñador de muebles
furniture painter	Möbelmaler	peintre décorateur de meubles	pittore di mobili	pintor de muebles
furrier	Kürschner	pelletier	pellicciaio	peletero
gardener	Gärtner	jardinier	giardiniere	jardinero
gem cutter	Gemmenschneider, Steinschneider	tailleur de gemmes, tailleur de pierres précieuses	intagliatore di gemme, intagliatore delle pietre	tallador de gemas, lapidario
genre painter	Genremaler	peintre de genre	pittore di genere	pintor de género
gilder	Vergolder	doreur	indoratore	dorador
gilt design painter	Golddessinmaler	peintre d'ornements en or	disegnatore d'ornamenti in oro	pintor orífice, pintor de dorados
gilt lacquer artist	Goldlackkünstler	décorateur utilisant du vernis d'or	artigiano di laccature in oro	lacador orífice, lacador dorador
glass artist	Glaskünstler	verrier	artigiano d'arte vetraria	artista en vidrio
glass blower	Glasbläser	souffleur de verre	soffiatore di vetro	soplador de vidrio
glass cutter	Glasschneider	coupeur de verre	tagliavetro	tallista de vidrio
glass grinder	Glasschleifer, Glasgraveur	tailleur de verre, graveur sur verre	molatore di vetro, incisore su vetro	esmerilador de vidrio, pulidor de vidrio, tallador de cristal
glass ornamentation designer	Glasreißer	graveur sur verre	abbozzatore di vetri	diseñador de ornamentos en vidrio, diseñador de ornamentos vítreos
glass painter	Hinterglasmaler, Glasmaler	peintre sur verre, peintre-verrier	pittore dietro vetro, pittore su vetro	pintor en cristal, pintor sobre cristal, pintor en vidrio
glassmaker	Glasmacher	verrier	vetraio	vidriero, soplador de vidrio
glazier	Glaser	verrier	vetraio	vidriero
globe maker	Globenmacher	fabricant de globes terrestres	fabbricatore di globi	fabricante de globos terráqueos
gobelin artist	Gobelinkünstler	tapissier	artigiano di gobelin	artista de gobelinos
gobelin knitter	Gobelinwirker	lissier	tessitore di arazzi gobelin	tejedor de gobelinos

gobelin painter	Gobelinmaler	peintre de cartons de tapisserie	pittore di gobelin	pintor de gobelinos
gobelin weaver	Gobelinweber	lissier	tessitore di arazzi gobelin	tejedor de gobelinos
gold beater	Goldschläger	batteur d'or	battiloro	batidor de oro, batihoja
gold embroiderer	Goldsticker	brodeur d'or	ricamatore con fili d'oro	bordador en oro
goldsmith	Goldarbeiter, Goldschmied	ouvrier orfèvre, orfèvre	orafo, orefice	orfebre
graffiti artist	Graffitikünstler	artiste créateur de graffiti	graffitista	artista de graffiti
graphic artist	Graphiker	dessinateur-graveur	grafico	artista gráfico
graphic designer	Graphikdesigner	dessinateur-graveur	disegnatore industriale d'arte grafica	diseñador gráfico industrial
gun barrel maker	Laufschmied	canonnier	fabbricatore di canne	forjador de cañones
gunmaker	Büchsenmacher	arquebusier	armaiolo	armero, arcabucero
gunstock maker	Büchsenschäfter	équipeur-monteur	fabbricatore di canne di fucili	encepador
hair painter	Haarmaler	peintre en cheveux	pittore a capelli	pintor en pelo
happening artist	Happeningkünstler	artiste réalisant des happening	artista di happening	artista de happening
harness maker	Harnischmacher	armurier	corazzaio	fabricante de corazas, fabricante de arneses
haute-lisse knitter	Hautelissewirker	haute-lissier	tessitore a catena alta	tejedor de lizos altos
haute-lisse weaver	Hautelisseweber	haute-lissier	tessitore a catena alta	tejedor de lizos altos
helmet maker	Helmschmied	forgeur de casques	fabbro d'elmi	forjador de cascos
heraldic artist	Wappenkünstler	artiste en héraldique	artista di stemmi araldici	artista heráldico
heraldic engraver	Wappenstecher	graveur d'armoiries	incisore di stemmi	grabador de blasones
hilt maker	Stichblattkünstler	forgeur de garde d'épée	spadaio di coccie	fabricante de guardamanos
hinge maker	Scharniermacher	fabricant de charnières	fabbricatore di cerniere	fabricante de bisagras
history painter	Historienmaler	peintre d'histoire	pittore di soggetti storici	pintor de temas históricos
holograph	Holograph	holographe	olografo	hológrafo
horse painter	Pferdemaler	peintre de chevaux	pittore di cavalli	pintor de caballos
hosier	Strumpfstricker	bonnetier	calzettaio	calcetero
icon painter	Ikonenmaler	peintre d'îcones	pittore di icone	pintor de iconos
illuminator	Illuminator, Briefmaler	enlumineur, ouvrier enlumineur d'estampes	illuminatore, pittore di lettere (miniatore)	iluminador, miniaturista
illustrator	Illustrator	illustrateur	illustratore	ilustrador
illustrator of childrens books	Kinderbuchillustrator	illustrateur de livres pour enfants	illustratore di libri per bambini	ilustrador de libros para niños
ink draughtsman	Tuschzeichner	dessinateur à l'encre, dessinateur au lavis	disegnatore a inchiostro di china	dibujante a la tinta china
inlayer	Inkrustator	incrusteur	incrostatore	incrustador
installation artist	Installationskünstler	artiste d'installations	artista d'installazioni	artista de instalaciones
instrument maker	Instrumentenbauer	facteur d'instruments	costruttore di strumenti	instrumentista
interior decorator	Tapezierer	tapissier décorateur	tappezziere (arazziere)	empapelador
interior designer	Innendekorateur, Innenarchitekt	décorateur d'intérieur, architecte d'intérieur	decoratore d'interni, arredatore	decorador de interiores, arquitecto de interiores, interiorista, arquitecto decorador
iron cutter	Eisenschneider	graveur sur fer	tagliatore di ferro	tallista en hierro
iron founder	Eisengießer	fondeur de fer	fonditore di ferro	fundidor de hierro
iron pot caster	Grapengießer	fondeur de chaudrons	fonditore di bronzo	forjador de cobre
ivory artist	Elfenbeinkünstler	artiste travaillant de l'ivoire	artista di opere in avorio	artista en marfil
ivory carver	Elfenbeinschnitzer	ivoirier, sculpteur sur ivoire	intagliatore d'avorio	tallista de marfil
ivory painter	Elfenbeinmaler	peintre sur ivoire	pittore sull'avorio	pintor en marfil
ivory turner	Elfenbeindrechsler	tourneur sur ivoire	tornitore d'avorio	tornero de marfil
japanner	Lackkünstler, Lackmaler	laqueur	artista di lacche, pittore di lacche	artista en laca, pintor en laca
jar painter	Dosenmaler	décorateur de boîtes	pittore di barattoli	pintor de cajas
jar potter	Krausenbäcker	céramiste de Kreussen, Bavière	vasaio di ceramica di Creußen (Baviera)	jarrero (de Kreussen)
jeton engraver	Jetonstecher	graveur de jetons	incisore di gettoni	grabador de fichas
jeweller	Galanteriearbeiter, Juwelier	ouvrier bijoutier, fabricant d'articles de fantaisie, joaillier	facitore di accessori, gioielliere	bisutero, joyero

jewellery artist	Schmuckkünstler	joaillier, bijoutier	gioielliere	artista en joyas, artista en bisutería
jewellery designer	Schmuckgestalter	dessinateur en bijouterie	ideatore industriale di gioielleria	diseñador de joyas, diseñador de bisutería
kinetic artist	Kinetischer Künstler	artiste cinétique	artista d'arte cinetica	artista cinético
kinetic illumination artist	Lichtkinetiker	artiste lumino-cinétique	artista d'arte cinetica (di luce)	artista de iluminación cinética
knitter	Wirker	tricoteur	maglierista	tejedor de géneros de punto
lace artist	Spitzenkünstler	dentellier	artigiano manifattore di merletti	encajero
lace maker	Spitzenklöppler	dentellier	merlettaio	encajero
lacquerer	Lackarbeiter	ouvrier laqueur	operaio laccatore	barnizador
land art artist	Land-Art-Künstler	artiste de land art	artista di land art	artista de land-art
landscape architect	Landschaftsarchitekt	architecte paysagiste	architetto paesaggista	arquitecto paisajista
landscape artist	Gartenkünstler	architecte paysagiste	artista di giardinaggio	artista de jardinado, artista paisajista
landscape designer	Landschaftsgestalter	architecte paysagiste	progettista di paesaggi	diseñador paisajista
landscape gardener	Landschaftsgärtner, Gartengestalter, Gartenarchitekt	paysagiste, architecte paysagiste	giardiniere paesaggista, ideatore di giardini, architetto di giardini	jardinero paisajista, arquitecto de jardines, arquitecto paisajista
landscape painter	Landschaftsmaler	peintre paysagiste	paesista	pintor paisajista
lead caster	Bleigießer	fondeur en plomb	fonditore di piombo	fundidor de plomo
leather artist	Lederkünstler	artiste du cuir	artigiano lavoratore di cuoio	artista en cuero
linocut artist	Linolschneider	graveur sur linoléum	intagliatore di linoleum	grabador en linóleo
lithographer	Lithograph	dessinateur lithographe, lithographe	litografo	litógrafo
lithography printmaker	Lithographiedrucker	imprimeur lithographe, lithographe	stampatore di litografie	impresor de litografías
locksmith	Schlosser	serrurier	fabbro	cerrajero
mail artist	Mail-Art-Künstler	artiste du mail art	artista di mail art	artista de mail-art
maker of automatic machines	Automatenmacher	fabricant d'automates	costruttore di macchine automatiche	productor de autómatas
maker of billiard tables	Billardverfertiger	fabricant de billards	facitore di biliardi	fabricante de billares
maker of calico prints	Kattundrucker	imprimeur sur coton	stampatore su cotone	estampador de telas, estampador de algodón
maker of dominoes	Dominospielverfertiger	fabricant de dominos	facitore di domino	fabricante de dominós
maker of eyeglasses	Brillenmacher	lunetier	ottico	óptico
maker of knotted carpets	Teppichknüpfer	fabricant de tapis	intrecciatore di tappeti	tejedor de alfombras, tejedor de tapices
maker of leather tapestries	Ledertapetenmacher	tapissier en cuir	fabbricante di tappeti di cuoio	fabricante de tapices de cuero
maker of playing cards	Spielkartenmacher	cartier	fabbricatore di carte da gioco	fabricante de naipes
maker of printed textiles	Zeugdrucker	gaufreur	stampatore di tessuti	estampador de telas
maker of silverwork	Silberarbeiter	ouvrier argentier	argentiere	trabajador en plata, platero
maker of small metal plates	Flindermacher	facteur de coiffes clinquantes	facitore di lustrini	fabricante de lentejuelas
marble artist	Marmorkünstler	sculpteur sur marbre, marbrier	artigiano d'opere in marmo	artista en mármol
marble mason	Marmorsteinmetz	marbrier	marmorario, tagliapietre di marmo	cantero de mármol, tallista de mármol
marble sculptor	Marmorbildhauer	sculpteur sur marbre	scultore in marmo	escultor en mármol
marbler	Marmorierer	marbreur	marmorizzatore	marmoreador, jaspeador
marine painter	Marinemaler	peintre de marines	pittore di marine	pintor de marinas
marionette designer	Marionettenkünstler	fabricant de marionnettes	artigiano marionettista	fabricante de títeres, fabricante de marionetas
marquetry inlayer	Intarsiator	marqueteur	intarsiatore	marquetero
mask carver	Maskenschnitzer	sculpteur de masques	intagliatore di maschere	tallista de máscaras
mask maker	Maskenbildner	maquilleur	truccatore	maquillador
mason	Maurer	maçon	muratore	albañil
master draughtsman	Zeichner	dessinateur	disegnatore	dibujante
master mason	Werkmeister	maître d'œuvre	capomastro	maestro de obras
master modeller	Modellmeister	maître modeleur	maestro di modelli	maestro modelista, maquetero

medal carver	Medaillenschneider	médailleur, graveur de médailles	intagliatore di medaglie	tallista de medallas
medal engraver	Medaillenstecher	médailleur, graveur de médailles	incisore di medaglie, medaglista	grabador de medallas, medallista
medalist	Medailleur	médailleur	medaglista	medallista
medieval printer-painter	Kartenmacher	cartier, dessinateur-cartographe	fabbricatore di carte geografiche o di carte da gioco	fabricante de mapas
metal artist	Metallkünstler	artiste travaillant le métal	artigiano di opere in metallo	artista en metal, metalista
metal designer	Metallgestalter	dessinateur en métal	designer di oggetti in metallo	diseñador en metal
metal etcher	Metallätzer	graveur sur métal	incisore di metalli	aguafuertista en metal
metal sculptor	Metallplastiker	sculpteur sur métal	scultore di opere in metallo	escultor en metal
metal turner	Metalldreher	tourneur sur métal	tornitore di metallo	tornero de metales
mezzotinter	Mezzotintostecher	graveur à la manière noire	acquatintista di mezzotinto	grabador al humo, grabador en negro, grabador a la manera negra
military architect	Militärarchitekt	architecte militaire	architetto militare	arquitecto militar
military engineer	Militäringenieur	ingénieur militaire	ingegnere militare	ingeniero militar
miniature japanner	Lackminiaturmaler	miniaturiste en laque	pittore di miniature a lacca	miniaturista en laca
miniature modeller	Miniaturmodellbauer	modéliste	costruttore di modelli in miniatura	modelista miniaturista, constructor de modelos en miniatura
miniature painter	Miniator, Miniaturmaler, Buchmaler	enlumineur, miniaturiste, peintre de miniatures	miniatore, miniaturista	miniaturista, pintor de miniaturas, iluminador
miniature sculptor	Kleinplastiker	createur de petite sculpture	modellatore di piccole sculture	escultor miniaturista
minter	Münzer	monnayeur	coniatore	monedero, acuñador
mirror maker	Spiegelmacher	miroitier	fabbricatore di specchi	fabricante de espejos
mixed media artist	Mixed-Media-Künstler	artiste en mixed media	artista di mixed media	artista de mixed media
model carver	Modellschneider	modéliste	intagliatore di modelli	tallista de modelos
modeller	Modellbauer, Modelleur	modéliste, modeleur	costruttore di modelli, modellatore	modelista, constructor de modelos, maquetero
monumental artist	Monumentalkünstler	créateur d'œuvres monumentales	artista di opere monumentali	artista monumental
mosaic painter	Mosaikmaler	peintre mosaïste	pittore d'arte musiva	pintor de mosaicos
mosaicist	Mosaikkünstler, Mosaizist	mosaïste	lavoratore di mosaici, mosaicista	mosaiquista, mosaiquero
mother-of-pearl carver	Perlmutterschnitzer, Perlmutterschneider	tailleur sur nacre, sculpteur sur nacre, graveur sur nacre	intagliatore di madre-perle, tagliatore di madreperle	tallista de nácar
mother-of-pearl engraver	Perlmuttergraveur	graveur sur nacre	incisore di madreperle	grabador en nácar
mother-of-pearl inlayer	Perlmutterintarsiator	marqueteur de nacre	intarsiatore di madreperle	marquetero en nácar
mother-of-pearl worker	Perlmutterarbeiter	ouvrier nacrier	lavoratore di madreperle	trabajador en nácar
mouth painter (handicapped artist who holds brush in his mouth)	Mundmaler	peintre avec la bouche	pittore che dipinge con la bocca	pintor con la boca
naval constructor	Schiffsbaumeister	constructeur de navires	architetto di navigli	constructor de buques, constructor naval
needlepointer	Nadelmaler	brodeur, peintre à l'aiguille	ricamatore	recamador
needlework artist	Nadelarbeiter	ouvrier couseur	cesellatore, cucitore	bordador
netsuke carver	Netsukeschnitzer	sculpteur de netsuke	intagliatore di netsuki	tallador de netsuke
news illustrator	Pressezeichner	illustrateur de presse	illustratore di cronaca	dibujante de prensa, dibujante periodístico
niellist	Nielleur	nielleur	niellatore	nielador
no-artist	Nichtkünstler	non-artiste	non artista	no artista
non-traditional arts	Neue Kunstformen	nouvelles formes d'art, nouveaux média artistiques	nuove forme artistiche	nuevas formas artísticas
op-artist	Op-Art-Künstler	artiste Op Art	artista di op art	artista de op art
ornamental draughtsman	Ornamentzeichner	dessinateur ornemaniste	disegnatore d'ornamenti	dibujante de ornamentos
ornamental engraver	Ornamentstecher	graveur d'ornements, graveur ornemaniste	incisore d'ornamenti	grabador de ornamentos
ornamental painter	Ornamentmaler	peintre ornemaniste	pittore d'ornamenti	pintor de ornamentos

ornamental sculptor	Ornamentbildhauer	sculpteur ornemaniste	scultore d'ornamenti	escultor de ornamentos
ornamentist	Ornamentkünstler	ornemaniste	ornatista	adornista
painter	Maler	peintre	pittore	pintor
painter of altarpieces	Altarbildmaler	peintre de tableaux d'autel	pittore di quadri d'altare	pintor de retablos, retablista
painter of family albums	Stammbuchmaler	peintre décorateur d'albums	pittore di album	pintor de árboles genealógicos
painter of hunting scenes	Jagdmaler	peintre de chasse	pittore di scene di caccia	pintor de escenas venatorias, pintor de cacerías
painter of interiors	Interieurmaler	peintre d'intérieurs	pittore d'interni	pintor de interiores
painter of nudes	Aktmaler	peintre de nus	pittore di nudi	pintor de desnudos
painter of oriental scenes	Orientmaler	peintre orientaliste	pittore di scene orientali	pintor orientalista
painter of playing cards	Spielkartenmaler	peintre de cartes à jouer	pittore di carte da gioco	pintor de naipes
painter of saints	Heiligenbildmaler	peintre d'images saintes	pittore di immagini sacre	pintor de imagenes de santos, pintor de imagenes santas, imaginero
painter of stage scenery	Bühnendekorationsmaler	peintre décorateur de scène, peintre décorateur de théâtre	pittore di scene teatrali	pintor de escenarios teatrales, pintor de bambalinas, pintor de bastidores
painter of textile wall covering	Stofftapetenmaler	peintre en tapisserie	pittore di tessute da parati	pintor de papel tapiz
painter of vegetal ornamentation on flat surfaces	Flachmaler	peintre décorateur	pittore di ornamenti a grisaglia	pintor decorador en grisalla
panel painter	Tafelmaler	peintre sur panneau de bois, peintre de chevalet	pittore su tavole	pintor de tablas
panorama artist	Panoramenkünstler	artiste concepteur de panoramas	artista di panorami	artista de panoramas
panorama drawer	Panoramenzeichner	dessinateur de vues panoramiques	disegnatore di panorami	dibujante de panoramas
panorama painter	Panoramenmaler	peintre de vues panoramiques	pittore di panorami	pintor de panoramas
paper artist	Papierkünstler	artiste travaillant le papier	artista di oggetti in carta	artista en papel
parament embroiderer	Paramentensticker	brodeur de parements liturgiques	ricamatore di paramenti liturgici	bordador de paramentos
parament maker	Paramentenmacher	fabricant de parements liturgiques	fabbricatore di paramenti liturgici	fabricante de paramentos
passementerie weaver	Posamentierer	passementier	fabbricatore di passamanerie	pasamanero
pastellist	Pastellmaler	pastelliste	pastellista	pintor al pastel, pastelista
pattern designer	Musterzeichner	dessinateur de modèles	disegnatore di modelli	dibujante de muestras
pattern drafter	Patronenzeichner	dessinateur de patrons	disegnatore di cartoncini	dibujante de patrones
pearl embroiderer	Perlensticker	brodeur en perles	ricamatore di perle	bordador de lentejuelas
performance artist	Performancekünstler	artiste de performances, performer	artista di comportamento	artista de performance
pewter caster	Zinngießer, Kannengießer	fondeur en étain	fonditore di stagno	estañero, pichelero, jarrero
pewter engraver	Zinngraveur	graveur sur étain	incisore di stagno	grabador de estaño
photographer	Fotograf	photographe	fotografo	fotógrafo
photographic artist	Photographiker	photograveur	fotografo grafico	diseñador fotográfico, fotógrafo
photomontage artist	Fotomontagekünstler	artiste réalisateur de photomontages	artista di fotomontaggi	artista de fotomontajes, artista de montajes fotográficos
picture-sheet artist	Bilderbogenkünstler	imagier	artista di fogli allustrati	artista de aleluyas
pietre dure worker	Pietre-dure-Arbeiter	ouvrier travaillant sur pierres dures	mosaicista	trabajador en piedra dura
plaque artist	Plakettenkünstler	graveur de plaquettes	artefice di placchette	artista de placas
plasterer	Gipsarbeiter	plâtrier	gessaiolo	trabajador en yeso
porcelain artist	Porzellankünstler	artiste porcelainier	artista di opere in porcellana	artista de porcelana
porcelain colourist	Buntmaler	coloriste de porcelaine	colorista	colorista de porcelana

porcelain decorator	Porzellandekorateur	décorateur de porcelaine	decoratore di porcellana	decorador de porcelana
porcelain former	Porzellanformer	modeleur de porcelaine	modellatore di porcellana	modelista de porcelana
porcelain painter	Porzellanmaler	peintre sur porcelaine	pittore di porcellane	pintor de porcelana, pintor sobre porcelana
porcelain painter or gilder	Porzellanstaffierer	peintre (doreur) sur porcelaine	pittore (indoratore) di porcellana	pintor y dorador de porcelana
porcelain painter who specializes in an Indian decorative pattern	Indianischmaler	peintre-décorateur sur porcelaine à l'indienne	pittore di decorazioni su porcellana in stile indiano	pintor sobre porcelana en estilo indio
porcelain turner	Porzellandreher	tourneur de porcelaine	tornitore di porcellana	tornero de porcelana
portrait draughtsman	Porträtzeichner	dessinateur de portraits	disegnatore di ritratti	dibujante retratista
portrait engraver	Porträtstecher	graveur de portraits	incisore di ritratti	grabador retratista
portrait miniaturist	Porträtminiaturmaler	portraitiste miniaturiste, peintre de portraits en miniature	miniaturista di ritratti	miniaturista retratista
portrait painter	Porträtmaler	portraitiste, peintre de portraits	ritrattista	retratista
portrait sculptor	Porträtbildhauer	sculpteur de portraits	scultore di ritratti	escultor retratista
poster artist	Plakatkünstler	affichiste	artista di manifesti	artista de carteles
poster draughtsman	Plakatzeichner	affichiste	cartellonista	dibujante de carteles
poster painter	Plakatmaler	affichiste	cartellonista	cartelista, pintor de carteles
potter	Krugmacher, Kannenbäcker, Töpfer, Hafner	potier de jarres, potier	orciolaio, cuocitore di boccali, pentolaio, vasaio, vasellaio	jarrero cantarero, jarrero, alfarero ollero cantarero, alfarero
potter of terra sigillata	Sigillatatöpfer	potier de terra sigillata	vasaio di terra sigillata	alfarero de sigillatas
precision mechanic	Feinmechaniker	mécanicien de précision	meccanico di precisione	mecánico de precisión
printing plate engraver	Druckplattenschneider	graveur de planches	incisore di lastre tipografiche	grabador de clisés tipográficos
printmaker	Briefdrucker, Drucker	imprimeur imagier, imprimeur	stampatore di lettere, stampatore	impresor de cartas, impresor
puppet designer	Puppenkünstler	fabricant de poupées	artista ideatore di marionette	diseñador de muñecas, diseñador de marionetas
quadratura painter	Quadraturmaler	peintre perspectiviste	quadraturista	pintor cuadraturista
quodlibet painter	Quodlibetmaler	peintre de trompe-l'œil	pittore di quodlibet	pintor de quodlibets
rapier maker	Rapiermacher	forgeur de fleurets, forgeur de rapières, forgeur de lames	costruttore di fioretti	fabricante de estoques y floretes
repairer	Bossierer	modeleur	modellatore	repujador
reproduction copper engraver	Reproduktionskupferstecher	graveur de reproduction	incisore di riproduzioni in rame	grabador reproductor de cobre, grabador copista en cobre
reproduction engraver	Reproduktionsstecher	graveur de reproduction	incisore di riproduzioni	grabador de reproducciones, grabador copista
restorer	Restaurator	restaurateur	restauratore	restaurador
retable painter	Retabelmaler	peintre de retables	pittore di ancone	pintor de retablos
rosary maker	Rosenkranzhersteller	fabricant de rosaires	coronaio	fabricante de rosarios
rose painter	Rosenmaler	peintre de roses	pittore di rose	pintor de rosas
rubricator	Rubrikator	rubricateur	rubricatore	rubricador
runic draughtsman	Runenreißer	graveur de runes	intagliatore di caratteri runici	dibujante de runas
scagliola artist	Scagliolakünstler	artiste en scagliola	artista di opere in scagliola	artista escayolista
scene painter	Dekormaler	peintre décorateur de porcelaine	pittore d'ornamenti su porcellana	pintor de decorados
screen printer	Serigraph	sérigraphe	serigrafo	impresor de serigrafía
scribe	Schreiber	copiste	copista	copista, amanuense, escriba
sculptor	Bildhauer	sculpteur	scultore	escultor
sculptor of Nativity figures	Krippenfigurenbildner	sculpteur de santons	modellatore di figure per presepi	escultor de figuras de belén
seal carver	Siegelschneider	graveur de sceaux	intagliatore di sigilli	tallista de sellos
seal engraver	Siegelstecher	graveur de sceaux	incisore di sigilli	grabador de sellos
seal stone cutter	Siegelsteinschneider	graveur de sceaux	intagliatore di pietre per sigilli	tallista de gemas sigilares
sewer	Näher	couseur	cucitore (sarto)	costurero

sgraffito artist	Sgraffitokünstler	artiste en sgraffite	artista di sgraffiti	esgrafiador
shellwork artist	Muscheldekorateur	décorateur de coquilles	decoratore di conchiglie	decorador de conchas
sign painter	Schildermaler	peintre d'enseignes	pittore d'insegne	pintor de blasones
silhouette artist	Silhouettenkünstler	silhouettiste	artista di silhouette	artista de siluetas
silhouette cutter	Silhouettenschneider, Scherenschnittkünstler	silhouettiste	ritagliatore di silhouette, artista di sagome	cortador de siluetas, artista de siluetas
silhouette drawer	Silhouettenzeichner	dessinateur de silhouettes, silhouettiste	disegnatore di silhouette	dibujante de siluetas
silhouette painter	Silhouettenmaler	peintre silhouettiste	pittore di silhouette	pintor de siluetas
silk knitter	Seidenwirker	tisserand en soie	tessitore di seta	tejedor de seda
silk painter	Seidenmaler	peintre sur soie	pittore su seta	pintor en seda
silk weaver	Seidenweber	tisserand en soie	tessitore di seta	tejedor de seda
silver embosser	Silbertreiber	repousseur en argent	battilargento	repujador de plata
silversmith	Silberschmied	argentier	argentiere	platero
smith	Kunstschmied, Schmied	ferronier d'art, forgeron	fabbro che lavoro in ferro battuto, fabbro	forjador, forjador herrero
sports painter	Sportmaler	peintre de sport	pittore di scene sportive	pintor de deportes
stage painter	Theatermaler	peintre décorateur de théâtre	pittore scenico	pintor teatral
stage set designer	Bühnenbildner	scénographe	scenografo	escenógrafo
stage set painter	Bühnenmaler	peintre décorateur de scène, peintre décorateur du théâtre	scenografo	pintor de escenarios teatrales, pintor de bambalinas
stage technician	Bühnentechniker	technicien de scène	scenotecnico	escenarista, técnico de escena
stamp carver	Stempelschneider	graveur de poinçons	intagliatore di timbri	grabador de cuños
steel engraver	Stahlstecher	graveur sur acier	intagliatore in acciaio	grabador en acero, grabador sobre acero
stencil artist	Schablonenkünstler	dessinateur des patrones	artista di modelli	artista de patrones
stencil designer	Patronenmacher	dessinateur de patrons	fabbricatore di cartamodelli	fabricante de patrones
stencil painter (for textiles)	Patronenmaler	peintre de patrons	dipingitore di cartamodelli	pintor de patrones
still-life painter	Stillebenmaler	peintre de natures mortes	pittore di nature morte	pintor de naturalezas muertas, pintor de bodegones
stone polisher	Steinschleifer	polisseur de pierres	molatore di pietre	pulidor de piedra
stone sculptor	Steinbildhauer	sculpteur sur pierre	scultore di opere in pietra	escultor en piedra
stone turner	Steindrechsler	tourneur sur pierre	tornitore di pietra	tornero en piedra
stonemason	Steinhauer, Steinmetz	tailleur de pierres	scalpellino, scarpellino, lapicida, tagliapietre	picapedrero cantero
stove maker	Ofenbauer	bâtisseur de fours	stufaio	constructor de estufas (cerámicas)
straw artist	Strohkünstler	artiste en paille, empailleur	artigiano di opere in paglia (impagliatore)	artista en paja
stucco worker	Stukkateur	stucateur	stuccatore	estuquista
sword maker	Schwertschmied	forgeur d'épées, forgeur de lames	fabbro spadaio	espadero
sword smith	Klingenschmied, Degenschmied	forgeur de lames, forgeur d'épées	spadaio, fabbro di spade	forjador de hojas, forjador de cuchillas, espadero
tapestry craftsman	Tapissier	tapissier	arazziere, tessitore di arazzi	tapicero
tapestry embroiderer	Teppichsticker	brodeur de tapisserie	ricamatore di arazzi	recamador de alfombras, bordador de alfombras
tapestry knitter	Tapetenwirker	tapissier	tessitore di carte da parati	tejedor de tapices
tapestry weaver	Teppichwirker	tapissier	tessitore di arazzi	tejedor de alfombras
terra cotta sculptor	Terrakottabildner	sculpteur en terre cuite	scultore in terracotta	escultor de terracotas
textile artist	Textilkünstler	artiste textile	artigiano di tessuti	artista textil, artista de tejidos
textile painter	Stoffmaler	peintre sur étoffes	pittore su tessute	pintor de telas
theatre figurine painter	Theaterfigurinenmaler	peintre de figurines	pittore di figurini	figurinista, pintor de figurines
tile maker	Kachelbäcker	fabricant de carreaux	cuocitore di piastrelle	azulejero
tile painter	Kachelmaler	peintre-décorateur de carreaux	pittore di piastrelle	pintor de azulejos

tiler	Fliesenmacher	fabricant de carreaux	piastrellaio	fabricante de azulejos, fabricante de baldosas
topographer	Topograph	topographe	topografo	topógrafo
topographical draughtsman	Topographiezeichner	dessinateur de cartes topographiques	disegnatore topografico	dibujante topográfico
topographical engraver	Topographiestecher	graveur de cartes topographiques	acquafortista topografico	grabador topográfico
toreutic worker	Toreut	toreuticien, ciseleur (de l'Antiquité)	toreuta	artista de toréutica, toreuta
town planner	Stadtplaner	urbaniste	urbanista	urbanista
toy designer	Spielzeuggestalter	dessinateur de jouets	ideatore di giocattoli	diseñador de juguetes
toymaker	Spielzeugmacher	fabricant de jouets	fabbricatore di giocattoli	fabricante de juguetes
traditional costume embroiderer	Trachtensticker	brodeur de costumes régionaux	ricamatore di costumi	bordador de vestimentas tradicionales
trellis forger	Gitterschmied	treillageur	fabbro di reticolati	rejero
turner	Dreher, Drechsler	tourneur	tornitore	tornero
type carver	Schriftschneider, Letternschneider	graveur de caractères	intagliatore di caratteri di stampa, intagliatore di lettere	grabador de tipos de imprenta, grabador de caracteres de imprenta, tallista de tipos de imprenta
type designer	Schriftgestalter	dessinateur graphiste	designer di caratteri di stampa	diseñador de escritura
type engraver	Letternstecher	graveur de caractères	incisore di lettere	grabador de tipos de imprenta
type founder	Letterngießer	fondeur de caractères	fonditore di caratteri	fundidor de tipos de imprenta
type painter	Schriftmaler	peintre lettreur	pittore di segni grafici	pintor de tipos de imprenta
typeface artist	Schriftkünstler	calligraphe	calligrafo	calígrafo artista
typesetter	Schriftsetzer	compositeur (en caractères)	compositore di caratteri di stampa	tipógrafo
typographer	Typograph	typographe	tipografo	tipógrafo
underglaze painter	Unterglasurmaler	peintre sur porcelaine avant émaillage	pittore di porcellana sotto lo smalto	pintor de porcelana, bajo vidriado
vase painter	Vasenmaler	peintre décorateur de vases	pittore di vasi	pintor de floreros, pintor de jarrones
veduta draughtsman	Vedutenzeichner	dessinateur de vedute	disegnatore di vedute	dibujante de vistas
veduta engraver	Vedutenstecher	graveur de vedute	incisore di vedute	grabador de vistas
veduta painter	Vedutenmaler	peintre de vedute	vedutista	pintor de vistas
velvet weaver	Samtweber	tisseur de velours	tessitore di velluti	tejedor de terciopelo
veneerer	Furnierer	ouvrier spécialiste du placage	impiallacciatore	chapeador
video artist	Videokünstler	vidéaste	artista di media video	artista de video
wallcovering designer	Tapetenkünstler	artiste en papiers peint et tapisseries	artista di carte da parati	artista de papeles pintados, diseñador de papeles pintados
wallcovering manufacturer	Tapetenmacher	fabricant de papiers peint et tapisseries	fabbricatore di carte da parati	fabricante de papeles pintados
wallpaper painter	Tapetenmaler	peintre de papiers peint, peintre en tapisserie	pittore di carte da parati	pintor de papeles pintados, pintor de tapices
wallpaper printer	Tapetendrucker	imprimeur de papier peint	stampatore di carta da parati	impresor de papeles pintados
watercolourist	Aquarellmaler	aquarelliste	acquerellista	acuarelista
waterworks artist	Wasserkünstler	artiste hydraulicien	artefice di giochi d'acqua	diseñador de fuentes artificiales, diseñador de juegos de agua
wax sculptor	Wachsbossierer	modeleur en cire	modellatore di cera	escultor en cera
weaver	Weber	tisserand	tessitore	tejedor
weight maker	Gewichtmacher	faiseur de poids	fabbricatore di pesi	fabricante de pesos
whalebone carver	Beinschnitzer	sculpteur sur baleine	intagliatore di balena	tallista en ballena
whitesmith	Zinnblechschmied	ferblantier	lattoniere	hojalatero, forjador de hoja de estaño
wood carver	Holzschnitzer	sculpteur sur bois	intagliatore in legno	tallista en madera
wood designer	Holzgestalter	artiste travaillant le bois	ideatore di oggetti in legno	diseñador en madera
wood engraver	Holzgraveur, Holzstecher	graveur sur bois, xylographe	incisore in legno, xilografo	grabador en madera, xilógrafo

wood sculptor	Bildschnitzer, Holzbildhauer	sculpteur sur bois	scultore in legno	escultor en madera
wood worker	Holzarbeiter	ouvrier du bois	lavoratore di legno	trabajador en madera
woodcarving painter or gilder	Faßmaler	peintre charché de la polychromie des sculptures	pittore di statue	estofador
woodcutter	Holzschneider	graveur sur bois	xilografo	grabador en madera, xilógrafo
woodturner	Holzdrechsler	tourneur sur bois	tornitore di legno	tornero de madera
zincographer	Zinkograph	zincographe	zincografo	zincógrafo

Countries / Länder / Pays / Paesi / Países

	ENGLISH	DEUTSCH	FRANÇAIS	ITALIANO	ESPAÑOL
A	Austria	Österreich	Autriche	Austria	Austria
ADN	Yemen	Jemen	Yémen	Yemen	Yemen
AFG	Afghanistan	Afghanistan	Afghanistan	Afganistan	Afganistán
AL	Albania	Albanien	Albanie	Albania	Albania
AO	Angola	Angola	Angola	Angola	Angola
ARM	Armenia	Armenien	Arménie	Armenia	Armenia
AUS	Australia	Australien	Australie	Australia	Australia
AZE	Azerbaijan	Aserbaidshan	Azerbaïdjan	Azerbajdzan	Azerbaijan
B	Belgium	Belgien	Belgique	Belgio	Bélgica
BD	Bangladesh	Bangladesch	Bangladesh	Bangladesh	Bangladesh
BDS	Barbados	Barbados	Barbade	Barbados	Barbados
BF	Burkina Faso	Burkina Faso	Burkina Faso	Burkina Faso	Burkina Faso
BG	Bulgaria	Bulgarien	Bulgarie	Bulgaria	Bulgaria
BH	Belize	Belize	Belize	Belice	Belice
BiH	Bosnia and Herzegovina	Bosnien-Herzegowina	Bosnie-Herzégovine	Bosnia-Erzegovina	Bosnia-Herzegovina
BOL	Bolivia	Bolivien	Bolivie	Bolivia	Bolivia
BR	Brazil	Brasilien	Brésil	Brasile	Brasil
BRN	Bahrain	Bahrain	Bahreïn	Bahrain	Bahrein
BS	Bahamas	Bahamas	Bahamas	Bahamas	Bahamas
BY	White Russia	Weißrußland	Biélorussie	Bielorussia	Bielorrusia
C	Cuba	Kuba	Cuba	Cuba	Cuba
CAM	Cameroon	Kamerun	Cameroun	Camerun	Camerún
CDN	Canada	Kanada	Canada	Canada	Canadá
CH	Switzerland	Schweiz	Suisse	Svizzera	Suiza
CI	Ivory Coast	Elfenbeinküste	Côte-d'Ivoire	Costa d'Avorio	Costa del Marfil
CL	Sri Lanka	Sri Lanka	Sri Lanka	Sri Lanka	Sri Lanka
CO	Colombia	Kolumbien	Colombie	Colombia	Colombia
CR	Costa Rica	Costa Rica	Costa Rica	Costa Rica	Costa Rica
CV	Cape Verde	Kap Verde	Cap-Vert	Capo Verde	Cabo Verde
CY	Cyprus	Zypern	Chypre	Cipro	Chipre
CZ	Czech republic	Tschechien	République tchèque	Repubblica ceca	República checa
D	Germany	Deutschland	Allemagne	Germania	Alemania
DK	Denmark	Dänemark	Danemark	Danimarca	Dinamarca
DOM	Dominican Republic	Dominikanische Republik	République Dominicaine	Repubblica dominicana	República Dominicana
DVRK/ROK	Korea	Korea	Corée	Corea	Corea
DY	Benin	Benin	Bénin	Benin	Benin
DZ	Algeria	Algerien	Algérie	Algeria	Argelia
E	Spain	Spanien	Espagne	Spagna	España
EAK	Kenya	Kenia	Kenya	Kenya	Kenya
EAT	Tanzania	Tansania	Tanzanie	Tanzani	Tansania
EAU	Uganda	Uganda	Ouganda	Uganda	Uganda
EC	Ecuador	Ecuador	Équateur	Ecuador	Ecuador
ER	Eritrea	Eritrea	Érythrée	Eritrea	Eritrea
ES	El Salvador	El Salvador	Salvador	El Salvador	El Salvador
ET	Egypt	Ägypten	Égypte	Egitto	Egipto
ETH	Ethiopia	Äthiopien	Éthiopie	Etiopia	Etiopía
EW	Esthonia	Estland	Estonie	Estonia	Estonia
F	France	Frankreich	France	Francia	Francia
FL	Liechtenstein	Liechtenstein	Liechtenstein	Liechtenstein	Liechtenstein
GA	Gabon	Gabun	Gabon	Gabon	Gabón
GB	Great Britain	Großbritannien	Grande-Bretagne	Gran Bretagna	Gran Bretaña
GCA	Guatemala	Guatemala	Guatemala	Guatemala	Guatemala

GE	Georgia	Georgien	Géorgie	Georgia	Georgia
GH	Ghana	Ghana	Ghana	Ghana	Ghana
GQ	Equatorial Guinea	Äquatorialguinea	Guinée équatoriale	Guinea equatoriale	Guinea ecuatorial
GR	Greece	Griechenland	Grèce	Grecia	Grecia
GUY	Guyana	Guyana	Guyana	Guayana	Guayana
GW	Guinea-Bissau	Guinea-Bissau	Guinée-Bissau	Guinea-Bissau	Guinea-Bissau
H	Hungary	Ungarn	Hongrie	Ungheria	Hungría
HN	Honduras	Honduras	Honduras	Honduras	Honduras
HR	Croatia	Kroatien	Croatie	Croazia	Croacia
I	Italy	Italien	Italie	Italia	Italia
IL	Israel	Israel	Israël	Israele	Israel
IND	India	Indien	Inde	India	India
IR	Iran	Iran	Iran	Iran	Irán
IRL	Ireland	Irland	Irlande	Irlanda	Irlanda
IRQ	Iraq	Irak	Iraq	Iraq	Iraq
IS	Iceland	Island	Islande	Islanda	Islandia
J	Japan	Japan	Japon	Giappone	Japón
JA	Jamaica	Jamaika	Jamaïque	Giamaica	Jamaica
JOR	Jordan	Jordanien	Jordanie	Giordania	Jordania
K	Cambodia	Kambodscha	Cambodge	Cambogia	Camboya
KS	Kyrgyzstan	Kirgistan	Kirghizistan	Chirghisistan	Kirghizistán
KWT	Kuwait	Kuwait	Kuwait	Kuwait	Kuwait
KZ	Kazakhstan	Kasachstan	Kazakhstan	Kazakhstan	Kazakstán
L	Luxembourg	Luxemburg	Luxembourg	Lussemburgo	Luxemburgo
LAR	Libya	Libyen	Libye	Libia	Libia
LI	Liberia	Liberia	Libéria	Liberia	Liberia
LS	Lesotho	Lesotho	Lesotho	Lesotho	Lesotho
LT	Lithvania	Litauen	Lituanie	Lituania	Lituania
LV	Latvia	Lettland	Lettonie	Lettonia	Letonia
M	Malta	Malta	Malte	Malta	Malta
MA	Morocco	Marokko	Maroc	Marocco	Marruecos
MAL	Malaysia	Malaysia	Malaysia	Malaysia	Malasia
MC	Monaco	Monaco	Monaco	Monaco	Mónaco
MD	Moldavia	Moldova	Moldavie	Moldavia	Moldavia
MEX	Mexico	Mexiko	Mexique	Messico	Méjico
MK	Macedonia	Makedonien	Macédoine	Macedonia	Macedonia
MN	Mongolia	Mongolei	Mongolie	Mongolia	Mongolia
MS	Mauritius	Mauritius	Maurice	Maurizio	Mauricio
MW	Malawi	Malawi	Malawi	Malawi	Malawi
MYA (BUR)	Myanmar	Myanmar	Myanmar	Myanmar	Myanmar
MZ	Mozambique	Moçambique	Mozambique	Mozambico	Mozambique
N	Norway	Norwegen	Norvège	Norvegia	Noruega
NIC	Nicaragua	Nicaragua	Nicaragua	Nicaragua	Nicaragua
NL	Netherlands	Niederlande	Pays-Bas	Paesi Bassi	los Países Bajos
NP	Nepal	Nepal	Népal	Nepal	Nepal
NZ	New Zealand	Neuseeland	Nouvelle-Zélande	Nuova Zelanda	Nueva Zelanda
OM	Oman	Oman	Oman	Oman	Omán
P	Portugal	Portugal	Portugal	Portogallo	Portugal
PA	Panama	Panama	Panamá	Panama	Panamá
PAK	Pakistan	Pakistan	Pakistan	Pakistan	Pakistán
PE	Peru	Peru	Pérou	Perù	Perú
PL	Poland	Polen	Pologne	Polonia	Polonia
PNG	Papua New Guinea	Papua-Neuguinea	Papouasie-Nouvelle Guinée	Papua-Nueva Guinea	Papua Nueva Guinea
PY	Paraguay	Paraguay	Paraguay	Paraguay	Paraguay
QT	Qatar	Katar	Qatar	Qatar	Qatar
RA	Argentina	Argentinien	Argentine	Argentina	Argentina
RB	Botswana	Botsuana	Botswana	Botsuana	Botswana
RC	China	China	Chine	Cina	China
RCA	Central African Republic	Zentralafrikanische Republik	République Centrafricaine	Repubblica centroafricano	República Centroafricana
RCB	Congo (Brazzaville)	Kongo (Brazzaville)	Congo (Brazzaville)	Congo (Brazzaville)	Congo (Brazzaville)
RCH	Chile	Chile	Chili	Cile	Chile
RG	Guinea	Guinea	Guinée	Guinea	Guinea
RH	Haiti	Haiti	Haïti	Haiti	Haití
RI	Indonesia	Indonesien	Indonésie	Indonesia	Indonesia
RIM	Mauritania	Mauretanien	Mauritanie	Mauritania	Mauritania
RL	Lebanon	Libanon	Liban	Libano	Libano

RM	Madagascar	Madagaskar	Madagascar	Madagascar	Madagascar
RMM	Mali	Mali	Mali	Mali	Malí
RN	Niger	Niger	Niger	Niger	Níger
RO	Romania	Rumänien	Roumanie	Romania	Rumania
ROU	Uruguay	Uruguay	Uruguay	Uruguay	Uruguay
RP	Philippines	Philippinen	Philippines	Filippine	Filipinas
RUS	Russia	Rußland	Russie	Russia	Rusia
S	Sweden	Schweden	Suède	Svezia	Suecia
SA	Saudi Arabia	Saudi-Arabien	Arabie Saoudite	Arabia Saudita	Arabia Saudita
SF	Finland	Finnland	Finlande	Finlandia	Finlandia
SGP	Singapore	Singapur	Singapour	Singapore	Singapur
SK	Slovakia	Slowakei	Slovaquie	Slovacchia	Eslovaquia
SLO	Slovenia	Slowenien	Slovénie	Slovenia	Eslovenia
SME	Surinam	Suriname	Surinam	Suriname	Suriname
SN	Senegal	Senegal	Sénégal	Senegal	Senegal
SP	Somalia	Somalia	Somalie	Somilia	Somalia
SUD	Sudan	Sudan	Sudan	Sudan	Sudán
SWA	Namibia	Namibia	Namibie	Namibia	Namibia
SYR	Syria	Syrien	Syrie	Siria	Siria
T	Thailand	Thailand	Thaïlande	Tailandia	Tailandia
TG	Togo	Togo	Togo	Togo	Togo
TJ	Tadzhikistan	Tadshikistan	Tadjikistan	Tagichistan	Tadzikistán
TM	Turkmenistan	Turkmenistan	Turkménistan	Turkmenistan	Turkmenistán
TN	Tunisia	Tunesien	Tunisie	Tunisia	Túnez
TR	Turkey	Türkei	Turquie	Turchia	Turquía
TT	Trinidad and Tobago	Trinidad und Tobago	Trinité et Tobago	Trinidad e Tobago	Trinidad y Tobago
UA	Ukraine	Ukraine	Ukraine	Ucraina	Ucrania
USA	United States of America	Vereinigte Staaten	États-Unis	Stati Uniti d'America	Estados Unidos de America
UZB	Uzbekistan	Usbekistan	Ouzbékistan	Usbechistan	Usbekistan
VAE	United Arab Emirates	Vereinigte Arabische Emirate	République Arabe Unie	Emirati Arabi Uniti	Emiratos Arabes Unidos
VN	Vietnam	Vietnam	Viêt-nam	Vietnam	Vietnam
WAG	Gambia	Gambia	Gambie	Gambia	Gambia
WAL	Sierra Leone	Sierra Leone	Sierra Leone	Sierra Leone	Sierra Leona
WAN	Nigeria	Nigeria	Nigeria	Nigeria	Nigeria
WG	Grenada	Grenada	Grenada	Grenada	Grenada
WL	Saint Lucia	Saint Lucia	Saint Lucíe	Santa Lucia	Santa Lucía
WS	Samoa	Samoa	Samoa	Samoa	Samoa
YU	Yugoslavia	Jugoslawien	Yougoslavie	Iugoslavia	Yugoslavia
YV	Venezuela	Venezuela	Venezuela	Venezuela	Venezuela
Z	Zambia	Sambia	Zambie	Zambia	Zambia
ZA	South Africa	Südafrika	Afrique du Sud	Africa del Sud	Africa del Sur
ZRE	Congo (Kinshasa)	Kongo (Kinshasa)	Congo (Kinshasa)	Congo (Kinshasa)	Congo (Kinshasa)
ZW	Zimbabwe	Simbabwe	Zimbabwe	Zimbabwe	Zimbabwe

T

Torrico, *Federico,* painter, f. 1801 – PE ⚏ EAAm III.

Torrico y Ximenez, *Patricio,* architect, * 1740, l. 1797 – BOL ⚏ EAAm III.

Torrie, *Alexander,* painter, f. 1906 – GB ⚏ McEwan.

Torrie, *James,* painter, f. 28.4.1647, l. 1664 – GB ⚏ Apted/Hannabuss.

Torrie, *John,* painter, f. 20.5.1641, † 1657 – GB ⚏ Apted/Hannabuss.

Torrie, *John J. F.,* watercolourist, f. 1934 – GB ⚏ McEwan.

Torrie, *Jonas* → **Torrie,** *James*

Torrie, *Thomas,* painter, f. 20.5.1641 – GB ⚏ Apted/Hannabuss.

Torrielli, *Biagio,* painter, f. 1846, l. 1866 – I ⚏ Beringheli.

Torrielli, *Luis,* painter, * Italien, f. 1867 – E, I ⚏ Cien años XI.

Torriellio, *Ercole,* architect, f. 1675 – E, I ⚏ Ráfols III.

Torriente, *Baltasar de la,* artisan, * Hermosa, f. 1716 – E ⚏ González Echegaray.

Torriente, *Fernando de la,* architect, † 1886 – E ⚏ DA XXXI.

Torriente, *Julián de la,* artisan, * Hermosa, f. 1716, l. 1727 – E ⚏ González Echegaray.

Torrientes, *Ricardo de la,* painter, caricaturist, * 1869 Matanzas, l. 1928 – C ⚏ EAAm III.

Torrigiani, *Alfonso* → **Torreggiani,** *Alfonso*

Torrigiani, *Bartolomeo* → **Torregiani,** *Bartolomeo*

Torrigiani, *Bartolomeo (1528)* (Torrigiani, Bartolomeo (1)), goldsmith, * 1528, † 28.11.1566 – I ⚏ Bulgari I.2.

Torrigiani, *Bartolomeo (1590)* (Torrigiani, Bartolomeo (2)), goldsmith, * about 1590 Rom, † before 17.8.1663 – I ⚏ Bulgari I.2.

Torrigiani, *Bastiano,* brass founder, sculptor, * Bologna, f. 1573, † 5.9.1596 Rom – I ⚏ DA XXXI; ThB XXXIII.

Torrigiani, *Bernardo,* goldsmith, * about 1520, l. 19.2.1600 – I ⚏ Bulgari I.2.

Torrigiani, *Galeazzo,* goldsmith, f. 1566, l. 16.7.1598 – I ⚏ Bulgari I.2.

Torrigiani, *Orazio* → **Turriani,** *Orazio*

Torrigiani, *Pietro* (DA XXXI; DEB XI; Harvey) → **Torrigiano,** *Pietro*

Torrigiani, *Sebastiano,* silversmith, founder, * Bologna, f. 1578, l. 4.9.1596 – I ⚏ Bulgari I.2.

Torrigiani, *Torrigiano,* goldsmith, f. 7.9.1601, l. 1622 – I ⚏ Bulgari I.2.

Torrigiani, *Tullio,* goldsmith, * 1565 Rom, l. 1620 – I ⚏ Bulgari I.2.

Torrigiani, *Vincenzo* → **Torreggiani,** *Vincenzo*

Torrigiano, *Bastiano* → **Torrigiani,** *Bastiano*

Torrigiano, *Giacomo,* painter, f. 1620 – I ⚏ ThB XXXIII.

Torrigiano, *Pietro* (Torrigiani, Pietro), sculptor, painter, * 24.11.1472 Florenz, † 7.1528 or 8.1528 Sevilla – I, GB, E ⚏ DA XXXI; DEB XI; Harvey; ThB XXXIII.

Torrigiotti, *Giulio,* sculptor, f. 1860, l. 1869 – I ⚏ Panzetta.

Torrigli, *Pietro Antonio* → **Torri,** *Pietro Antonio*

Torriglia, *Giovanni Battista,* painter, * 30.8.1857 or 1858 Genua, † 12.1.1937 Genua – I ⚏ Beringheli; Comanducci V; DEB XI; ThB XXXIII.

Torriglia, *Pietro Antonio* → **Torri,** *Pietro Antonio*

Torrijos, *Lucas* (EAAm III) → **Torrijos Ricaurte,** *Lucas*

Torrijos y Charní, *Enrique,* painter, f. 1868 – E ⚏ Cien años XI.

Torrijos Ricaurte, *Lucas* (Torrijos, Lucas), lithographer, miniature painter, portrait painter, * 18.10.1814 El Espinal, l. 1857 – CO ⚏ EAAm III; Ortega Ricaurte.

Torrilhon, *Amy,* landscape painter, still-life painter, f. 1901 – F ⚏ Bénézit.

Torrini, *Girolamo,* sculptor, * 1795 Florenz, † 1853 or 1893 Florenz (?) – I ⚏ Panzetta; ThB XXXIII.

Torrini, *Pietro,* genre painter, * 1.1.1852 Florenz – I ⚏ Comanducci V; DEB XI; ThB XXXIII.

Torrisani, *Petrus* → **Torrigiano,** *Pietro*

Torrisano, *Pietro* → **Torrigiano,** *Pietro*

Torriset, *Kjell,* painter, master draughtsman, graphic artist, * 7.5.1950 Ålesund – N ⚏ NKL IV.

Torriti, *Iacobus* → **Torriti,** *Jacopo*

Torriti, *Jacopo* (Torritti, Jacopo), painter, mosaicist, f. about 1270, l. after 1300 – I ⚏ DA XXXI; DEB XI; ELU IV; PittItalDuec; ThB XXXIII.

Torritti, *Jacopo* (ELU IV) → **Torriti,** *Jacopo*

Torró, miniature modeller, f. 1801 – E ⚏ Ráfols III.

Torro, *Luigi* → **Toro,** *Luigi*

Torró Colás, *Rafael,* painter, f. 1946 – E ⚏ Ráfols III.

Torrobia, *Bernat,* cabinetmaker, sculptor, f. 1532 – E ⚏ Ráfols III.

Torroella, *Pere (1512),* cabinetmaker, f. 1512 – E ⚏ Ráfols III.

Torroella, *Pere (1729),* silversmith, f. 1729 – E ⚏ Ráfols III.

Torroella Mató, *Ezequiel,* painter, * 1921 Palamós – E ⚏ Ráfols III.

Torroja, *Arnau,* stonemason, f. 1375, l. 1379 – E ⚏ Ráfols III.

Torroja, *Eduardo,* engineer architect, * 27.8.1899 Madrid, † 15.6.1961 – E ⚏ DA XXXI; ELU IV.

Torroja, *Francesc* → **Tarroja,** *Francesc* (1466)

Torroja, *Francesc* → **Tarroja,** *Francesc* (1494)

Torroja, *Jaume,* silversmith, f. 1597 – E ⚏ Ráfols III.

Torroja, *Josep,* locksmith, f. 1691, l. 1694 – E ⚏ Ráfols III.

Torroja, *Sebastià,* cannon founder, f. 1673 – E ⚏ Ráfols III.

Torromé, *Francisco J.,* landscape painter, f. 1890, l. 1893 – GB ⚏ Johnson II; Wood.

Torrone, *Angelo* → **Torroni,** *Angelo*

Torroni, *Angelo,* architect, f. 1688, l. 1689 – I ⚏ ThB XXXIII.

Torronteras, *Antonio,* painter, master draughtsman, * 30.8.1955 – CH ⚏ KVS.

Torronteras, *Manuel,* calligrapher, f. 1791 – E ⚏ Cotarelo y Mori II.

Torrubio García, *Miguel,* sculptor, * 30.9.1932 Saragossa – E ⚏ DiccArtAragon.

Torruella, *Antoni,* architect, f. 1806 – E ⚏ Ráfols III.

Torruella, *Bonaventura,* printmaker, f. 1680, l. 1683 – E ⚏ Ráfols III.

Torruella Cortés, *Carles* (Ráfols III, 1954) → **Torruella y Cortés,** *Carlos*

Torruella y Cortés, *Carlos* (Torruella Cortés, Carles), goldsmith, * 1839 Barcelona, † 1897 Barcelona – E ⚏ Ráfols III; ThB XXXIII.

Torruella y Cortés, *José* (Torruella Cortés, Josep), goldsmith, f. 1851 – E ⚏ Ráfols III.

Torruella Cortés, *Josep* (Ráfols III, 1954) → **Torruella y Cortés,** *José*

Torry, *J. T.* (Johnson II) → **Torry,** *John T.*

Torry, *John T.* (Torry, J. T.), landscape painter, f. 1886 – GB ⚏ Houfe; Johnson II; Wood.

Torrys, *Antoine* → **Tourrier,** *Antoine*

Torrysany, *Petir* → **Torrigiano,** *Pietro*

Torrysany, *Pietro* → **Torrigiano,** *Pietro*

Tors, *Joan de* → **Joan de Tours**

Torsch, *John W.,* wood engraver, * about 1832 Maryland, l. 1860 – USA ⚏ Groce/Wallace.

Torselli, *Pietro Paolo,* silversmith, * 1714, † before 3.1777 – I ⚏ Bulgari I.2.

Torsheim, *Oddvar,* painter, master draughtsman, graphic artist, * 2.11.1938 Naustdal (Sunnfjord) – N ⚏ NKL IV.

Torshell, *Gustaf,* master draughtsman, miniature painter, medalist, graphic artist, * 1681 Stockholm, † 1.3.1744 Stockholm – S ⚏ SvK; SvKL V; ThB XXXIII.

Torsiani, *Giacomo,* goldsmith, * 1725 or 1726 Senigallia, l. 21.10.1783 – I ⚏ Bulgari III.

Torskler, *Casper Herman* → **Tørslef,** *Casper Herman*

Torslow, *Harald* (Konstlex.) → **Torsslow,** *Harald*

Torslow, *Olof Ulrik* (SvK) → **Torsslow,** *Olof Ulrik*

Torslow, *Sten Harald* (SvK) → **Torsslow,** *Harald*

Torsselius, *Carl Fredric* (Fellesius, C. F.), painter, master draughtsman, wallcovering manufacturer, * 1764 Strängnäs, † 1836 Stockholm – S ⚏ SvK; SvKL II; SvKL V.

Torsselius, *Fredric* → **Torsselius,** *Fredric Hildor*

Torsselius, *Fredric* → **Torsselius,** *Fredric Wilhelm*

Torsselius, *Fredric Hildor,* painter, * 1836, † 1861 – S ⚏ SvKL V.

Torsselius, *Fredric Wilhelm,* painter, wallcovering manufacturer, * 1808, † 3.3.1875 – S ⚏ SvKL V.

Torsslow, *Einar* → **Torsslow,** *Matts Einar*

Torsslow, *Harald* (Torsslow, Sten Harald; Torslow, Sten Harald; Torslow, Harald), landscape painter, * 10.2.1838 Kristianstad, † 7.12.1909 Stockholm – S ⌑ Konstlex.; SvK; SvKL V; ThB XXXIII.

Torsslow, *Matts Einar*, painter, master draughtsman, * 17.12.1867 Stockholm, † 16.3.1932 Stockholm – S ⌑ SvKL V.

Torsslow, *Olof Ulrik* (Torslow, Olof Ulrik), master draughtsman, painter, * 18.12.1801 Stockholm, † 1.9.1881 Stockholm – S ⌑ SvK; SvKL V; ThB XXXIII.

Torsslow, *Sten Harald* (SvKL V) → **Torsslow,** *Harald*

Torsson, *Heribert*, painter, master draughtsman, graphic artist, * 25.5.1896 Kristianstad, † 22.12.1955 Hörby – S ⌑ SvKL V.

Torsson, *Jerker*, painter, filmmaker, * 21.3.1942 Ängelholm – S ⌑ SvKL V.

Torsson, *Kristina Mårtensdotter*, textile artist, * 9.9.1940 Stockholm – S ⌑ Konstlex.; SvK; SvKL V.

Torst, *Niels Peter Neergaard* (Weilbach VIII) → **Torst,** *Peter*

Torst, *Peter* (Torst, Niels Peter Neergaard), portrait painter, * 16.6.1839 Lövenborg, † 9.6.1869 Mailand – DK ⌑ ThB XXXIII; Weilbach VIII.

Torstein, goldsmith, f. 1195, l. 1211 – IS ⌑ ThB XXXIII.

Torsteinson, *Torstein* (Torsteinson, Torstein Louis), painter, * 23.5.1876 Christiania, † 16.5.1966 Asker – N, F ⌑ NKL IV; ThB XXXIII.

Torsteinson, *Torstein Louis* (NKL IV) → **Torsteinson,** *Torstein*

Torstensen, *Søren*, goldsmith, f. 1738, l. 1759 – DK ⌑ Bøje II.

Torstenson, *Jan* (Torstenson, Jan Laurits), painter, * 30.7.1946 Frederiksberg – DK ⌑ Weilbach VIII.

Torstenson, *Jan Laurits* (Weilbach VIII) → **Torstenson,** *Jan*

Torstenson, *Torsten* (Torstenson, Torsten Bernhard), landscape painter, * 17.4.1901 Malmö, † 1974 – S ⌑ Konstlex.; SvK; SvKL V; Vollmer IV.

Torstenson, *Torsten Bernhard* (SvKL V) → **Torstenson,** *Torsten*

Torstensson, *Hans Erik* → **Petersson,** *Hans Erik*

Torstensson, *Inga-Lill* → **Torstensson,** *Inga-Lill Elisabet*

Torstensson, *Inga-Lill Elisabet*, painter, master draughtsman, * 2.7.1940 Västerås – S ⌑ SvKL V.

Torstrup, *Casper Momme*, painter, * 20.5.1816 Kristiansand, † 1891(?) Kristiansand(?) – N, N ⌑ NKL IV.

Tort (1701) (Tort), architect, f. 1701 – E ⌑ Ráfols III.

Tort (1864), printmaker, f. 1864, † 1885 Tarragona – E ⌑ Ráfols III.

Tort, *Guillem (1363)*, stonemason, f. 1363 – E ⌑ Ráfols III.

Tort, *Guillén*, painter, f. 1323 – E ⌑ ThB XXXIII.

Tort, *Nicolau* → **Tor,** *Nicolau*

Tort, *Pere*, stonemason, f. 1363 – E ⌑ Ráfols III.

Tort, *Ramon*, armourer, f. 1436 – E ⌑ Ráfols III.

Tort Estrada, *Ramón*, architect, * 1913 Barcelona – E ⌑ Ráfols III.

Tort Fábregas, *José* (Tort Fábregas, Josep), landscape painter, marine painter, still-life painter, * 1900 Vich – E ⌑ Cien años XI; Ráfols III.

Tort Fábregas, *Josep* (Ráfols III, 1954) → **Tort Fábregas,** *José*

Tort Masgrau, *Miquel*, painter, * 1920 Barcelona – E ⌑ Ráfols III.

Tort Roca, *Montserrat*, watercolourist, * 1925 Molins De Rey – E ⌑ Ráfols III.

Tort Roig, *Pedro* (Blas) → **Tort Roig,** *Pere*

Tort Roig, *Pere* (Tort Roig, Pedro), painter, * 1916 Barcelona – E, BR ⌑ Blas; Ráfols III.

Torta, *Andreu*, miniature modeller, f. 1948 – E ⌑ Ráfols III.

Torta, *Guglielmo*, painter, f. 1486 – I ⌑ Schede Vesme IV.

Tortá, *Juan*, painter, * 27.8.1905 Colonia Bicha (Santa Fé) – RA ⌑ EAAm III; Merlino.

Tortafaig, *Joan*, miniature painter, calligrapher, f. 1393 – E ⌑ Ráfols III.

Tortault, *Jean*, goldsmith, die-sinker, f. 1519, l. 1526 – F ⌑ Roudié.

Tortebat, *François*, painter, etcher, * about 1621 Paris, † 4.6.1690 Paris – F ⌑ ThB XXXIII.

Tortel, *Claude-Marie*, architect, * 1880 Leynes, l. after 1906 – F ⌑ Delaire.

Tortella, *Jaume de*, painter, f. 1286, l. 1332 – F, E ⌑ Ráfols III.

Tortelli, *Benvenuto (1555)* (Benvenuto da Brescia), carver, f. 1555, l. 1591 – I ⌑ ThB III.

Tortelli, *Benvenuto (1558)*, architect, wood sculptor, * Brescia, f. 1558, l. 1591 – I ⌑ ThB XXXIII.

Tortelli, *Bonaventura* → **Tortelli,** *Benvenuto (1558)*

Tortelli, *Giuseppe*, painter, * 1662 Chiari, † after 1738 Brescia(?) – I ⌑ DEB XI; PittItalSettec; ThB XXXIII.

Tortello, copper engraver, f. before 1873 – I ⌑ Servolini.

Torterel, *Louis* → **Trotterel,** *Louis*

Torteret, *Noël* → **Tortorel,** *Noël*

Torteroli, *Giovanni Tomaso*, faience painter, * about 1731, † 1821 Savona – I ⌑ ThB XXXIII.

Tortorolo, *Luis*, painter, * 1909 – RCH ⌑ EAAm III.

Torti, *Domenico*, painter, * 1830 Rom, † 1890 Rom – I ⌑ PittItalOttoc.

Torti, *Gioseffo*, mason, * Mendrisio(?), f. 1676 – CH ⌑ Brun III.

Torti, *Giovanni*, goldsmith, f. 1696, † before 15.3.1760 – I ⌑ Bulgari I.2.

Torti, *Lavoslav*, sculptor, * 1873 Cavtat, † 1942 – HR ⌑ ELU IV; Vollmer IV.

Tortiroli, *Giov. Batt.* (Tortiroli, Giovanni Battista), painter, * about 1621 Cremona, † about 1651 or 1651 Cremona – I ⌑ DEB XI; PittItalSeic; ThB XXXIII.

Tortiroli, *Giovanni Battista* (DEB XI; PittItalSeic) → **Tortiroli,** *Giov. Batt.*

Torto, *Vincenzo del*, painter, f. about 1650 – I ⌑ ThB XXXIII.

Tortoforo di Meo, *Giovanni*, sculptor, f. 1492 – I ⌑ ThB XXXIII.

Tórtola Valencia → **Valencia,** *Carmen*

Tortolero, *Pedro (1700)*, painter, copper engraver, wood sculptor, * about 1700 Sevilla, † 1766 Sevilla – E ⌑ DA XXXI; Páez Rios III; ThB XXXIII.

Tortolero, *Pedro (1771)*, engraver, f. about 1771 – YV ⌑ DAVV I (Nachtr.).

Tortoli, *Francesco*, painter of stage scenery, stage set designer, f. 1819 – I ⌑ ThB XXXIII.

Tortoli, *Romolo*, altar architect, f. 1721 – I ⌑ ThB XXXIII.

Tortona, *Antonio*, sculptor, * Carmagnola(?), f. before 1862, l. 1884 – I ⌑ Panzetta; ThB XXXIII.

Tortone, *Antonio* → **Tortona,** *Antonio*

Tortoni, *Antonio* → **Tortona,** *Antonio*

Tortore, *Bartholomew* (Hughes) → **Tartore,** *Bartholomew*

Tortorel, *Giovanni* (Schede Vesme III) → **Tortorel,** *Jacques*

Tortorel, *Guillaume*, painter, f. 1501 – F ⌑ Audin/Vial II.

Tortorel, *Jacques* (Tortorel, Giovanni), copper engraver, painter, f. 1557, l. 1592 – F ⌑ Audin/Vial II; Schede Vesme III; ThB XXXIII.

Tortorel, *Jean* → **Tortorel,** *Jacques*

Tortorel, *Joh.* → **Tortorel,** *Jacques*

Tortorel, *Luigi* (Schede Vesme III) → **Trotterel,** *Louis*

Tortorel, *Noël*, painter, glass artist, f. 1568, † before 2.4.1593 – F ⌑ Audin/Vial II; ThB XXXIII.

Tortoret, *Noël* → **Tortorel,** *Noël*

Tortori, *Giovanni*, architect, f. 1501 – I ⌑ ThB XXXIII.

Tortori, *Romolo*, sculptor, f. 1703, l. 1734 – I ⌑ ThB XXXIII.

Tortorini, *Alessandro* → **Tortorino,** *Alessandro*

Tortorini, *Francesco* → **Tortorino,** *Francesco*

Tortorino, *Alessandro*, goldsmith, minter, * about 1550 Urbino – I ⌑ ThB XXXIII.

Tortorino, *Francesco*, gem cutter, goldsmith, minter, crystal artist, f. about 1550, † before 1595 – I ⌑ Bulgari III; ThB XXXIII.

Tortorino, *Giuseppe* → **Tortorino,** *Francesco*

Tortoron, *Antoine*, carpenter, f. 1518 – F ⌑ Audin/Vial II.

Tortos, *Pere*, painter, f. 1437, l. 1439 – E ⌑ Ráfols III.

Tortosa, *Fra Martí de* (Ráfols III, 1954) → **Fra Martí de Tortosa**

Tortosa y Calabuig, *Vicente*, painter, * Onteniente, f. 1858 – E ⌑ Aldana Fernández.

Tortosa Murillo, *Raquel*, painter, f. 1910 – E ⌑ Cien años XI; Ráfols III.

Tortrat, *Jacques-Alfred-Henri*, architect, * 1874 Reims, l. 1901 – F ⌑ Delaire.

Toru, *Helve*, painter, master draughtsman, * 25.12.1927 Jõgeva (Dorpat) – EW, D ⌑ Hagen.

Torubarov, *Dmytro Romanovyč*, architect, * 5.5.1897 Berdjans'k, l. 1944 – UA ⌑ SChU.

Torulf, *Ernst* → **Torulf,** *Ernst Torsten*

Torulf, *Ernst Torsten*, architect, graphic artist, * 9.10.1872 Friggeråker, † 30.11.1936 Göteborg – S ⌑ SvK; SvKL V; ThB XXXIII.

Torvéon, *Jean* → **Tourvéon,** *Jean*

Torvinen, *Meeri Ellen* (Koroma) → **Torvinen-Rouvinen,** *Meeri Ellen*

Torvinen-Rouvinen, *Meeri* → **Torvinen-Rouvinen,** *Meeri Ellen*

Torvinen-Rouvinen, *Meeri Ellen* (Torvinen, Meeri Ellen), graphic artist, painter, * 6.5.1933 Varkaus – SF ⌑ Koroma; Kuvataiteilijat.

Torvund, *Gunnar*, sculptor, * 9.7.1948 Næbø (Jæren) – N ⌑ NKL IV.

Torwart, *Friedrich* → **Thorwardt**, *Friedrich*

Tory, *Geofroy*, book printmaker, woodcutter, typographer, book designer, miniature painter, copyist, * about 1480 or 1485 Bourges, † 1533 or 1554 Paris – F, I ▭ Bradley III; DA XXXI; D'Ancona/Aeschlimann; ThB XXXIII.

Tory, *Guillaume*, mason, f. 21.1.1535 – F ▭ Roudié.

Toryō → **Hōitsu**

Toryū → **Sūkoku** (1730)

Toryû-ô → **Sūkoku** (1730)

Tōryūken → **Terazaki**, *Kōgyō*

Tōryūsai → **Shunsen** (1762)

Toryūsai → **Shunshi**

Torzia, *Alessandro*, restorer, f. 1787, l. 1795 – I ▭ DEB XI; Schede Vesme III.

Tos, *Joaquín*, calligrapher, f. 1801 – E ▭ Cotarelo y Mori II.

Tos y Ortolano, *Joaquín*, calligrapher – E ▭ Cotarelo y Mori II.

Tosa → **Jokei** (1598)

Tosa Chiyo → **Mitsuhisa**

Tosa Eishun → **Eishun** (1369)

Tosa Gyōbu → **Mitsuyoshi** (1539)

Tosa Hirochika → **Hirochika**

Tosa Hirokane → **Hirochika**

Tosa Hirokata → **Hirochika**

Tosa Hiromichi → **Jokei** (1598)

Tosa Hisayoshi → **Mitsuyoshi** (1539)

Tosa Ittoku → **Ittoku**

Tosa Kunitaka (Roberts) → **Kunitaka**

Tosa Mitsuaki → **Mitsuaki** (1345)

Tosa Mitsuaki → **Mitsuaki** (1848)

Tosa Mitsuchika → **Mitsuchika**

Tosa Mitsuhide → **Mitsuhide**

Tosa Mitsuhiro → **Mitsuhiro** (1430)

Tosa Mitsukiyo → **Mitsukiyo**

Tosa Mitsukuni → **Mitsukuni**

Tosa Mitsumochi (DA XXXI) → **Mitsushige** (1496)

Tosa Mitsumoto → **Mitsumoto**

Tosa Mitsunari → **Mitsunari**

Tosa Mitsunobu (DA XXXI) → **Mitsunobu** (1434)

Tosa Mitsuoki → **Mitsuoki** (1617)

Tosa Mitsushige → **Mitsunari**

Tosa Mitsushige → **Mitsushige** (1386)

Tosa Mitsushige → **Mitsushige** (1496)

Tosa Mitsutaka → **Mitsusuke**

Tosa Mitsutoki → **Mitsutoki**

Tosa Mitsutomi → **Mitsutomi**

Tosa Mitsuyoshi → **Mitsuyoshi** (1700)

Tosa Mitsuzane → **Mitsuzane**

Tosa Nagaaki → **Nagaaki**

Tosa Nagataka → **Nagataka**

Tosa no Yoshimitsu → **Yoshimitsu**

Tosa no Yukihide → **Yukihide**

Tosa Nobumaro → **Mitsubuni**

Tosa Shigematsu → **Mitsusada**

Tosa Takakane → **Takakane**

Tosa Takanari → **Takanari**

Tosa Tōmanmaru → **Mitsuatsu**

Tosa Tsunetaka → **Tsunetaka**

Tosa no Yukihiro → **Yukihiro**

Tōsai → **Baikan**, *Sugai Gaku*

Tōsai → **Gyokuhō**

Tōsaku, painter, f. 1601 – J ▭ Roberts.

Tosalli, *Felice*, master draughtsman, lithographer, sculptor, painter, illustrator, ceramist, * 1.8.1883 Turin, † 1.3.1958 Turin – I ▭ Comanducci V; Panzetta.

Tosani, *Lucio*, stonemason, f. 1487, l. 1520 – I ▭ ThB XXXIII.

Tosarello, *Mario*, portrait painter, * 1896 Badia Polésine, l. before 1958 – I ▭ Vollmer IV.

Tosato, *Annibale*, sculptor, medalist, * 1546 (?), † 1626 – I ▭ ThB XXXIII.

Tōsatsu, painter, * 1516, † 1585 – J ▭ Roberts.

Tosatto, *Mario*, painter, sculptor, * 23.7.1885 Vicenza, † 10.3.1913 Como – I ▭ Comanducci V.

Tosca, *Pasquale*, sculptor, * 1858 Sora – I ▭ Panzetta.

Tosca, *Tomás Vicente*, architect, * 21.12.1651 Valencia, † 17.4.1723 Valencia – E ▭ Aldana Fernández; ThB XXXIII.

Tosca Arguedes, *Jacint*, painter, * 1914 Barcelona – E ▭ Ráfols III (Nachtr.).

Toscan, *Jürg*, painter, * 14.5.1944 Bern – CH ▭ KVS.

Toscana, *Caspar* → **Toscana**, *Gasparo*

Toscana, *Gasparo*, stonemason, f. 1672, † 1680 – PL, I ▭ ThB XXXIII.

Toscana, *Pietro*, painter, f. 1692, l. 1693 – CH ▭ DEB XI; ThB XXXIII.

Toscanella, *Marc'Antonio*, architect, f. 1637 – I ▭ Schede Vesme III.

Toscanelli, painter, stucco worker, f. 1751 – I, E, P ▭ Pamplona V; ThB XXXIII.

Toscanelli, *Paolo*, cartographer, * 1397 Florenz, † 10.5.1482 Florenz – I ▭ DA XXXI.

Toscanello, *Joseph*, mason, f. 1729, l. 1743 – DK ▭ Weilbach VIII.

Toscani → **Magistris**, *Giov. Francesco*

Toscani → **Magistris**, *Simone*

Toscani, *Cajetan*, master draughtsman, * 1742 Mariaschein, † 22.12.1815 Dresden – D ▭ ThB XXXIII.

Toscani, *Carl* (Rückert) → **Toscani**, *Carl Josef*

Toscani, *Carl Josef* (Toscani, Carl), porcelain colourist, * about 1733 Dresden (?), l. 1813 – D, DK ▭ Rückert; ThB XXXIII.

Toscani, *Carl Joseph* → **Toscani**, *Carl Josef*

Toscani, *Carlo*, watercolourist, f. 1874, l. before 1982 – I ▭ Brewington.

Toscani, *Carolus* → **Toscani**, *Carl Josef*

Toscani, *Carolus Joseph* → **Toscani**, *Carl Josef*

Toscani, *Dino*, painter, * 22.2.1922 Cameri – I ▭ Comanducci V.

Toscani, *Domenico di Francesco*, painter, f. 1420, l. 1427 – I ▭ DEB XI.

Toscani, *Fedele*, sculptor, painter, * 1876 Farini d'Olmo, † 8.4.1906 Piacenza – I ▭ Comanducci V; Panzetta; ThB XXXIII.

Toscani, *Francesco*, painter, f. about 1640, l. about 1680 – I ▭ ThB XXXIII.

Toscani, *Gaetano* → **Toscani**, *Cajetan*

Toscani, *Gianfrancesco*, painter, f. 1557 – I ▭ Gnoli.

Toscani, *Giovanni di Francesco* (Giovanni Toscani), painter, * about 1370 or 1380 Florenz, † 2.5.1430 Florenz – I ▭ DA XXXI; DEB XI; PittItalQuattroc; ThB XXXIII.

Toscani, *Giuseppe*, painter, * 26.11.1878 Fermo or Grottammare, † 30.10.1958 Genua – I ▭ Comanducci V; ThB XXXIII.

Toscani, *Odoardo*, portrait painter, f. 15.8.1855, l. 1883 – I ▭ Comanducci V; ThB XXXIII.

Toscani, *Simone*, painter, f. 1557 – I ▭ Gnoli.

Toscani, *Tommaso*, sculptor, * 1880 – I ▭ Panzetta.

Toscanie, *Johannes Balthasar*, sculptor, * 18.11.1862 Amsterdam (Noord-Holland), † after 1893 Nieuwer Amstel (Noord-Holland) – NL ▭ Scheen II.

Toscanno, *Joh. Christoph Paul*, painter, etcher, f. 1628 – D ▭ ThB XXXIII.

Toscano, landscape painter, * 1855 Pistoia, † 1915 Westkapelle (Knokke) – B, I ▭ DPB II.

Toscano, *Agostino*, painter, * 18.8.1864 Mondovì, † 6.4.1924 Mondovì – I ▭ Comanducci V; DEB XI; ThB XXXIII.

Toscano, *Antonio*, architect, f. 1588, l. 1606 – CH, PL ▭ ThB XXXIII.

Toscano, *Brás*, sculptor, f. 1756 – P ▭ Pamplona V.

Toscano, *Carlo*, painter, * 18.7.1909 Campi Salentina – I ▭ Comanducci V.

Toscano, *Francesco* (1677), painter, f. 1677 – I ▭ Schede Vesme III.

Toscano, *Francesco* (1809) (Toscano, Francesco), painter, * 11.8.1809 Mondovì, † 14.3.1887 Mondovì – I ▭ Comanducci V; DEB XI.

Toscano, *Giovanni*, painter, * 31.3.1843 Mondovì, l. 1880 – I ▭ Comanducci V; DEB XI.

Toscano, *Giuseppe*, painter, * 1914 Catania – I ▭ Comanducci V.

Toscano, *Joan Baptista*, painter, f. 1605, l. 1612 – E, I ▭ Ráfols III.

Toscano, *Leonor Maia*, painter, * 1903 – P ▭ Tannock.

Toscano, *Michele*, painter, graphic artist, * 9.2.1932 Alexandria (Ägypten) – ET, I ▭ Comanducci V.

Toscano, *Pilar*, painter, * Huelva, f. 1881 – E ▭ Blas.

Toscat, architect, f. 1780 – F ▭ ThB XXXIII.

Toschani, *Giovanni di Francesco* → **Toscani**, *Giovanni di Francesco*

Toschi, *Antonio*, goldsmith, f. 1.6.1486, l. 5.8.1514 – I ▭ Bulgari I.2; Bulgari IV.

Toschi, *Benedetto*, miniature painter, f. 1446, l. 1453 – I ▭ DEB XI.

Toschi, *Cesare*, copper engraver, f. 1873 (?) – I ▭ Comanducci V; Servolini.

Toschi, *Ermanno*, painter, * 4.4.1906 Lugo (Ravenna) – I ▭ Comanducci V; Vollmer IV.

Toschi, *Marcello Paolo*, performance artist, * 8.11.1941 Cantanzavo – I, CDN ▭ Ontario artists.

Toschi, *Orazio*, painter, graphic artist, * 27.12.1887 Lugo (Ravenna), † 4.7.1972 Florenz – I ▭ Comanducci V; PittItalNovec/1 II; ThB XXXIII; Vollmer IV.

Toschi, *Paolo*, copper engraver, painter, * 6.6.1788 or 7.6.1788 Parma, † 30.7.1854 or 31.7.1854 Parma – I ▭ Comanducci V; DEB XI; Servolini; ThB XXXIII.

Toschi, *Pier Francesco*, painter, * 2.11.1502 Florenz, † 17.9.1567 Florenz – I ▭ ThB XXXIII.

Toschi, *Piero Francia* → **Toschi**, *Pier Francesco*

Toschi, *Pietro* → **Toschi**, *Paolo*

Toschik, *Larry*, bird painter, * 1925 Milwaukee (Wisconsin) – USA ▭ Samuels.

Toschini, *Giovanni* (1700), sculptor, gem cutter, f. 1700, l. 1789 (?) – I ▭ ThB XXXIII.

Toschkov, *Ivan* (Vollmer VI) → **Toškov**, *Ivan*

Toschkov, *Iwan* (Vollmer IV) → Toškov, *Ivan*

Toscholi, *Ugolino* → Toscoli, *Ugolino*

Tosco, *Francesco*, engraver (?), * Santena, † 29.9.1832 – I ⊞ Schede Vesme III.

Toscoli, *Ugolino*, bell founder, f. 1344 – I ⊞ ThB XXXIII.

Tose, *Frank*, diorama painter, artisan, * 7.1.1884 Whitby (Yorkshire), † 14.11.1944 San Francisco (California) – USA, GB ⊞ Hughes.

Tōsei → Bashō, *Matsuo Munefusa*

Tōsei, painter, f. about 1470 – J ⊞ Roberts.

Tōseki, painter, f. 1501 – J ⊞ Roberts.

Tosell, *Antoni*, painter, f. 1415 – E ⊞ Ráfols III.

Toselli (Künstler-Familie) (ThB XXXIII) → Toselli, *Bartolommeo*

Toselli (Künstler-Familie) (ThB XXXIII) → Toselli, *Floriano*

Toselli (Künstler-Familie) (ThB XXXIII) → Toselli, *Giambattista*

Toselli (Künstler-Familie) (ThB XXXIII) → Toselli, *Giuseppe*

Toselli (Künstler-Familie) (ThB XXXIII) → Toselli, *Nicolò*

Toselli (Künstler-Familie) (ThB XXXIII) → Toselli, *Ottavio*

Toselli, *Bartolommeo*, marquetry inlayer, * 1657, † 1707 – I ⊞ ThB XXXIII.

Toselli, *Floriano*, ornamental draughtsman, * 1699, † 1768 – I ⊞ ThB XXXIII.

Toselli, *Francesco* (PittItalSettec) → Tozelli, *Francesco*

Toselli, *Giambattista*, wood carver, marquetry inlayer, * 1691, † 1761 – I ⊞ ThB XXXIII.

Toselli, *Giovanni*, painter (?), * 3.7.1928 Saluzzo – I ⊞ Comanducci V.

Toselli, *Giuseppe*, goldsmith, enchaser, * 1702, † 1752 – I ⊞ ThB XXXIII.

Toselli, *Nicolò*, sculptor, * 1706 – I ⊞ ThB XXXIII.

Toselli, *Ottavio*, sculptor, * 1695, † 1777 – I ⊞ ThB XXXIII.

Tosello, *Alfredo*, woodcutter, engraver, painter, * 19.4.1920 Padua – I ⊞ Comanducci V; Servolini.

Tōsen (1811), painter, * 1811, † 26.6.1871 Tokio – J ⊞ Roberts; ThB XIX.

Tōsen (1817), painter, * 1817, † 1893 – J ⊞ Roberts.

Tōsendō Rifū → Rifū

Tōsetsu, painter, f. about 1715 – J ⊞ Roberts.

Tosetti, *Filippo*, reproduction engraver, * about 1780 Rom – I ⊞ Comanducci V; Servolini; ThB XXXIII.

Tosetti, *Joseph*, portrait painter, pastellist, * St. Wendel, f. 1836, † 1844 (?) Paris (?) – D, F ⊞ Merlo; ThB XXXIII.

Tosetti, *Michel Angelo*, painter, * about 1766 Ara, l. 1809 – I ⊞ Schede Vesme III.

Tōshiën → Shunchō

Toshihide → Migita, *Toshihide*

Toshihide (1756) (Toshihide (1)), japanner, * 1756 Kyōto, † 1829 – J ⊞ Roberts.

Toshihide (1786) (Toshihide (2)), japanner, f. 1786 – J ⊞ Roberts.

Toshihisa, painter, f. about 1362 – J ⊞ Roberts.

Toshikata → Mizuno, *Toshikata*

Toshikazu → Kōrei

Tōshima Tokuemon → Tokuemon (1601)

Tōshima Tokuemon → Tokunō

Toshimasa, painter, f. about 1560 – J ⊞ Roberts.

Toshinaga (1648), painter, * 1648, † 1716 – J ⊞ Roberts.

Toshinaga (1801), painter, woodcutter, f. 1801 – J ⊞ Roberts.

Tōshinen → Shunchō

Toshinobu → Sadanobu (1597)

Toshinobu (1716), painter, f. 1716, l. 1735 – J ⊞ Roberts.

Toshinobu (1717) (Toshinobu), painter, master draughtsman, f. 1717, † 1743 (?) or after 1749 – J ⊞ Roberts; ThB XXXIII.

Toshinobu (1857), woodcutter, * 1857, † 1886 – J ⊞ Roberts.

Toshio → Ikkyū (1805)

Tōshirō → Shunsui (1744)

Toshirō → Tōsen (1811)

Tōshirō, potter, * Seto (Owari), f. 1223 (?), † 1249 (?) – J, RC ⊞ Roberts; ThB XXXIII.

Toshitsugu → Tōin (1850)

Toshitsune → Ineno, *Toshitsune*

Tosho → Ryūrikyô

Tōshū → Shōgetsu

Toshū → Yamanouchi, *Tamon*

Tōshū (1630), painter, f. about 1630 – J ⊞ Roberts.

Tōshū (1785), painter, † 1785 – J ⊞ Roberts.

Tōshū (1795), painter, * 1795, † 1871 – J ⊞ Roberts.

Tōshū (1800), painter, f. about 1800 – J ⊞ Roberts.

Tōshū (1850), painter, f. about 1850 – J ⊞ Roberts.

Tōshuku → Sūshi

Tōshūku, painter, * 1577, † 1654 – J ⊞ Roberts.

Tōshun (1506), painter, f. 1506, l. 1542 – J ⊞ Roberts.

Tōshun (1678), painter, * about 1678, † 17.1.1720 or 1723 or 7.1.1724 Edo – J ⊞ Roberts; ThB XIX.

Tōshun (1747), painter, * 1747, † 26.3.1797 or 4.4.1797 Edo – J ⊞ Roberts; ThB XIX.

Tōshūsai → Sharaku

Tōshūsai Sharaku (DA XXXI) → Sharaku

Tosi, *Arturo*, landscape painter, portrait painter, flower painter, etcher, lithographer, * 25.7.1871 Busto Arsizio, † 3.1.1956 or 31.1.1956 Mailand – I ⊞ Comanducci V; DEB XI; DizArtItal; ELU IV; Pavière III.2; PittItalNovec/1 II; PittItalNovec/2 II; Servolini; ThB XXXIII; Vollmer IV.

Tosi, *Bruno*, painter, * 8.1.1937 Mailand – I ⊞ Comanducci V.

Tosi, *Franca*, sculptor, * Arezzo, f. before 1965, l. 1971 – I ⊞ DizBolaffiScult.

Tosi, *Francesco (1526)*, painter, f. 1526, l. 1538 – I ⊞ DEB XI; ThB XXXIII.

Tosi, *Francesco (1806)*, goldsmith, f. 18.1.1806, l. 1836 – I ⊞ Bulgari IV.

Tosi, *Giacomo Maria*, miniature painter, f. 1670, † 1690 – I ⊞ Bradley III.

Tosi, *Giambattista*, goldsmith, silversmith, * 1755 Urbino, † 11.2.1828 – I ⊞ Bulgari III.

Tosi, *Gio. Batt.* (Tosi, Giovanni Battista), painter, * Lendinara (?), f. 1761, † 1785 – I ⊞ DEB XI; ThB XXXIII.

Tosi, *Giovanni (1801)* (Tosi, Giovanni), architect, restorer, f. 1801 – I ⊞ ThB XXXIII.

Tosi, *Giovanni(?) (1586)*, goldsmith, f. 3.12.1586 – I ⊞ Bulgari I.2.

Tosi, *Giovanni Battista* (DEB XI) → Tosi, *Gio. Batt.*

Tosi, *Giovanni (?)* (1586) (Bulgari I.2) → Tosi, *Giovanni* (?) (1586)

Tosi, *Giuseppe*, architect, wood sculptor, * before 1750 Urbino, † 1794 – I ⊞ ThB XXXIII.

Tosi, *Mariano*, goldsmith, f. 1864 – I ⊞ Bulgari III.

Tosi, *Marisa*, stage set designer, painter, copper engraver, * 1934 Mailand, † 1977 – I ⊞ DizArtItal.

Tosi, *Michele*, goldsmith, silversmith, f. 21.7.1818, l. 2.8.1821 – I ⊞ Bulgari III.

Tosi, *Paolo di Duccio* (Tosi, Paolo di Duccio di Pisa), scribe, miniature painter (?), copyist, f. 1403, l. 1457 – I ⊞ Bradley III; ThB XXXIII.

Tosi, *Paolo di Duccio di Pisa* (Bradley III) → Tosi, *Paolo di Duccio*

Tosi, *Pier Ant.*, architect, f. about 1712 – I ⊞ ThB XXXIII.

Tosi, *Pier Francesco* (Bradley III) → Tosi, *Pietro Francesco*

Tosi, *Pietro Francesco* (Tosi, Pier Francesco), miniature painter, f. 1680, † 1702 – I ⊞ Bradley III; ThB XXXIII.

Tosi, *Salvatore*, painter, * 5.2.1911 Padua, † 8.2.1958 Castelfranco Veneto – I ⊞ Comanducci V.

Tosi, *Simone (1760)*, goldsmith, silversmith, f. 30.3.1760 – I ⊞ Bulgari III.

Tosi Deregis, *Antonio* (Tosi de Regis, Antonio), painter, * 1843 Rossa (Valsesia), † 1900 or 1909 Rossa (Valsesia) – I ⊞ Comanducci V; DEB XI; Panzetta; ThB XXXIII.

Tosi de Regis, *Antonio* (DEB XI; Panzetta) → Tosi Deregis, *Antonio*

Tosi de Regis, *Giovanni*, painter, decorator, f. 1851 – I ⊞ DEB XI.

Tosin, *Lotti*, painter, graphic artist, illustrator, collagist, * 12.12.1934 Basel – CH ⊞ KVS; LZSK.

Tosini, *A.*, lithographer, f. 1801 – I ⊞ Servolini.

Tosini, *Baccio*, painter, † 27.11.1582 – I ⊞ ThB XXXIII.

Tosini, *Bartolomeo* → Tosini, *Baccio*

Tosini, *Benedetto Fra*, copyist, miniature painter, f. 1445 – I ⊞ Bradley III.

Tosini, *Ferdinando*, goldsmith, * 1570, † 1.4.1635 – I ⊞ Bulgari I.2.

Tosini, *Marcantonio*, goldsmith, f. 1603, † 24.3.1604 – I ⊞ Bulgari I.2.

Tosini, *Michele* (Ghirlandaio, Michele Tosini), painter, * 8.5.1503 Florenz, † 28.10.1577 Florenz – I ⊞ DA XXXI; DEB V; PittItalCinqec; ThB XXXIII.

Tosini, *Pietro*, painter, restorer, * Rimini, f. 25.4.1700, † 2.1707 Rom – I ⊞ ThB XXXIII.

Toškov, *Ivan* (Toschkov, Iwan; Toschkov, Ivan), woodcutter, * 1910 – BG ⊞ Vollmer IV; Vollmer VI.

Tosme, *André* → Thome, *André*

il Toso → Andrea di Gagliardi di Biagio

Toso → Antonio di Pasqualino

Toso, *Gerolamo Dal*, painter, f. 1500, l. 1543 – I ⊞ ThB XXXIII.

Toso, *Gianni*, glass artist, * 1942 Murano – I, NL ⊞ WWCGA.

Toso, *Girolamo* → Tonsi, *Girolamo*

Toso, *il* → Andrea di Gagliardi di Biagio

Toso, *Onorato*, sculptor, * 11.9.1860 Mailand, † 1946 Genua – I ⊞ Beringheli; Panzetta.

Tosolin, *Francesco*, painter, f. 1780 – I ⊞ DEB XI; ThB XXXIII.

Tosolini, *Giovan Battista* (DEB XI) →
Tosolini, *Giovanni Battista*

Tosolini, *Giovanni Battista* (Tosolini,
Giovan Battista), painter, f. 1701 – I
ᒧ DEB XI; ThB XXXIII.

Tosoni, *Domenico*, goldsmith, * 1727
Rom, l. 1800 – I ᒧ Bulgari I.2.

Tosoni, *Fiorello*, painter, * 31.8.1939 Prato
– I ᒧ Comanducci V; DizArtItal.

Tosoni, *Giovanni*, silversmith, f. 1723,
† before 9.2.1743 – I ᒧ Bulgari I.2.

Tosoni, *Innocenzo*, silversmith, * 1698,
l. 1781 – I ᒧ Bulgari I.2.

Tōsōō → Isshū (1698)

Tosquela, *Lorenzo* → Tosqueyla, *Lorenzo*

Tosquella, *Francisco*, sculptor, f. 1390
– E ᒧ Aldana Fernández; ThB XXXIII.

Tosqueyla, *Lorenzo*, sculptor, f. 1368,
l. 1430 – E ᒧ ThB XXXIII.

Tossain, *Hans Peter*, mason, f. 1692,
l. after 1693 – B, NL ᒧ ThB XXXIII.

Tossaishû → Tanaka, *Ichian*

Tossani, *Ambrogio*, painter, f. 1601 – I
ᒧ ThB XXXIII.

Tossani Spinelli, *Alda*, still-life
painter, flower painter, * 16.4.1880
Imola, † 22.12.1959 Florenz – I
ᒧ Comanducci V; ThB XXXIII;
Vollmer IV.

Tossaz, *Simon de la*, bell founder, f. 1679
– CH ᒧ Brun III.

Tosse → Trolleryd, *Rune Waldemar
Lennart*

Tosse, *Anders* → Trolleryd, *Rune
Waldemar Lennart*

Tossi, *Carlos*, painter, * 1930 Lima – PE
ᒧ Ugarte Eléspuru.

Tost, *Berenguer*, mason, stonemason,
f. 1347 – E ᒧ Ráfols III.

Tost, *Josep M.*, master draughtsman,
calligrapher, f. 1950 – E ᒧ Ráfols III.

Toste, *Josefina Ferreira de Meneses*,
pastellist, * 1901 – P ᒧ Tannock.

Toste, *M.*, painter, f. 1887 – P
ᒧ Pamplona V.

Tosté, *Simon*, goldsmith, f. 10.12.1614 – F
ᒧ Nocq IV.

Tostée, *Guillaume*, goldsmith, f. 1363 – F
ᒧ Nocq IV.

Tostée, *Moïse*, goldsmith, f. 1716, l. 1766
– F ᒧ Mabille.

Tostée, *Nicolas*, goldsmith, * about 1507,
l. 17.8.1552 – F ᒧ Nocq IV.

Tostes, *Alfonso*, painter, paper artist,
* 1965 Belo Horizonte (Minas Gerais)
– BR ᒧ ArchAKL.

Tosti, *Enrico*, goldsmith, f. 25.2.1866 – I
ᒧ Bulgari I.2.

Tosti, *Luigi*, sculptor, * 1845 Piacenza,
† 1892 Rom – I ᒧ Panzetta;
ThB XXXIII.

Tosti, *Saturno*, figure painter, landscape
painter, lithographer, * 26.11.1890
Fiuggi, † 16.8.1968 Cerete –
I ᒧ Comanducci V; Servolini;
ThB XXXIII; Vollmer IV.

Tosti di Valminuta, *Gabrio*, painter,
* 1.8.1908 Rom – I ᒧ Vollmer IV.

Tostiz, *Jean* → Lescot, *Jean*

Tosto, *Pablo*, sculptor, * 9.10.1897
Mistretta (Sizilien), l. 1953 – RA, I
ᒧ EAAm III; Merlino.

Tostrup, *Axel* → Tostrup, *Axel Olaf*

Tostrup, *Axel Olaf*, sculptor, painter,
* 19.1.1947 Oslo – N ᒧ NKL IV.

Tostrup, *Jacob Ulrich Holfeldt*,
engraver, goldsmith, * 1.7.1806 Sande
(Stavanger), † 31.1.1890 Kristiania – N
ᒧ ThB XXXIII.

Tostrup, *Oluf*, goldsmith, * 26.5.1842
Christiania, † 21.7.1882 Kristiania – N
ᒧ NKL IV.

Tōsui → Shima

Tōsui Mitsunori, mask carver, † 1730 – J
ᒧ ThB IX.

Tosun, gilder, book art designer, † 1865
or 1866 Istanbul – TR ᒧ ThB XXXIII.

Tosun von Qasim-pascha → Tosun

Tot (Ráfols III, 1954) → Toullot
Castellví, *Baldomero*

Tot, *Amerigo*, wood sculptor, stone
sculptor, * 27.9.1909 Csurgo or
Fehérvarcsurgo – I, H ᒧ DizBolaffiScult;
Vollmer IV.

Tót, *Endre*, painter, * 5.11.1937 Sümeg
– H ᒧ ContempArtists.

Tot, *Imre* → Tot, *Amerigo*

Tota, *Riccardo*, painter, * 2.1.1899 Andria,
l. 1973 – I ᒧ Comanducci V.

Tōtai, painter, f. 1532, l. 1554 – J
ᒧ Roberts.

Totain, *Lucien Napoléon François*,
illustrator, landscape painter,
marine painter, * 1838 Nantes – F
ᒧ ThB XXXIII.

Tōtaku, painter, † 1683 – J ᒧ Roberts.

Tōtarō → Kumagai, *Naohiko*

Tōtatsu, painter, f. about 1680 – J
ᒧ Roberts.

Tōtei (1772), painter, f. 1772, l. 1781 – J
ᒧ Roberts; ThB XIX.

Tōtei (1786), painter, f. 1786 – J
ᒧ Roberts.

Tōtei, *Norinobu* → Tōtei (1772)

Tōtei, *Okinobu*, painter, † 1.3.1774 Edo
– J ᒧ ThB XIX.

Tōtei, *Takenobu* → Tōtei, *Okinobu*

Tōteki, painter, † 1626 – J ᒧ Roberts.

Totemound, *William* → Toutmond,
William

Totenham, *John de* (1) (Harvey) → John
de Totenham (1325)

Totenham, *John de* (1358) (Harvey) →
John de Totenham (1358)

Totenham, *John de* (senior) → John de
Totenham (1325)

Totero, *Antonio*, master draughtsman,
graphic artist, painter, * 1936 Brindisi
– I ᒧ DizArtItal.

Totero, *Domingo de*, stonemason,
f. 8.5.1628 – E ᒧ González Echegaray.

Tōtetsu (1630), painter, † 1630 – J
ᒧ Roberts.

Tōtetsu (1651), painter, f. 1651 – J
ᒧ Roberts.

Totewyf, *Ralph*, mason, f. 1279, † 1294
– GB ᒧ Harvey.

Totewys, *Ralph* → Totewyf, *Ralph*

Tóth, *Ágost* (MagyFestAdat) → Tóth,
Ágoston

Tóth, *Ágoston* (Tóth, Ágost), sculptor,
portrait painter, * 14.10.1812 Marcali,
† 9.6.1889 Graz – A, H, CZ
ᒧ MagyFestAdat; ThB XXXIII.

Tóth, *András*, sculptor, * 8.9.1858 Puszta-
Simánd, † 14.3.1929 Debrecen – H
ᒧ ThB XXXIII.

Tóth, *Andreas* → Tóth, *András*

Tóth, *August* → Tóth, *Ágoston*

Tóth, *B. László*, figure painter, master
draughtsman, landscape painter,
* 1906 Dad, † 1982 Budapest – H
ᒧ MagyFestAdat; Vollmer IV.

Toth, *Endre* → Tót, *Endre*

Tóth, *Ernő*, painter, * 1949 Sajóecseg
– H ᒧ MagyFestAdat.

Tóth, *Ersike* (Mak van Waay; Vollmer IV)
→ Tóth, *Erzsébet*

Tóth, *Erzsébet* (Toth, Ersike), portrait
painter, landscape painter, master
draughtsman, * 11.9.1906 Budapest
– NL ᒧ Mak van Waay; Scheen II;
Vollmer IV.

Tóth, *Eugen* → Tóth, *Jenő*

Tóth, *Géza*, master draughtsman, graphic
artist, * 15.10.1955 Budapest – H, N
ᒧ MagyFestAdat; NKL IV.

Tóth, *Gyula (1891)*, figure painter,
landscape painter, * 20.3.1891 Szatmár
or Szatmárnémeti, † 1970 Szatmárnémeti
– H, F ᒧ MagyFestAdat; ThB XXXIII;
Vollmer IV.

Tóth, *Gyula (1893)*, artisan, plaque artist,
* 28.9.1893 Debrecen, l. before 1958
– H ᒧ ThB XXXIII; Vollmer IV.

Tóth, *Imre*, landscape painter, etcher,
still-life painter, * 1929 Diósgyőr – H
ᒧ MagyFestAdat.

Tóth, *István (1825)*, portrait painter,
* 21.5.1825 Sopron, † 7.3.1892 Sopron
– H ᒧ MagyFestAdat; ThB XXXIII.

Tóth, *István (1861)*, sculptor, * 9.11.1861
Szombathely, † 12.12.1934 Budapest
– H ᒧ ELU IV; ThB XXXIII.

Tóth, *István (1892)*, linocut artist,
watercolourist, * 29.5.1892
Marosvásárhely, l. before 1958 – RO, H
ᒧ ThB XXXIII; Vollmer IV.

Tóth, *István M.*, painter, * 1922
Székesfehérvár – H ᒧ MagyFestAdat.

Toth, *Janina* → Reichert, *Janina*

Tóth, *János* (MagyFestAdat; ThB XXXIII)
→ Tóth, *János Zalai*

Tóth, *János (1837)*, painter, f. 1837 – H
ᒧ ThB XXXIII.

Tóth, *János Zalai* (Tóth, János (1899)),
architect, landscape painter, * 12.12.1899
Zalaegerszeg, † 1978 Budapest –
H ᒧ MagyFestAdat; ThB XXXIII;
Vollmer IV.

Tóth, *Jenő*, painter, * 26.10.1882
Csetnek, † 28.3.1923 Budapest – H,
IND ᒧ MagyFestAdat; ThB XXXIII;
Vollmer IV.

Tóth, *Joh.* → Tóth, *János* (1837)

Tóth, *Johann* → Tóth, *János Zalai*

Tóth, *Julius* → Tóth, *Gyula* (1891)

Tóth, *Julius* → Tóth, *Gyula* (1893)

Tóth, *Ladislaus* → Tóth, *László* (1869)

Tóth, *Lajos*, folk painter, still-life painter,
landscape painter, * 1887 Gyermely,
l. 1921 – H ᒧ MagyFestAdat.

Tóth, *László (1869)*, figure painter,
landscape painter, * 15.7.1869 Budapest
or Pest, † 27.5.1895 Frankfurt (Main)
– H ᒧ MagyFestAdat; ThB XXXIII.

Tóth, *László (1926)*, painter, * 1926
Nyíregyháza – H ᒧ MagyFestAdat.

Tóth, *László (1933)*, painter, graphic
artist, stage set designer, * 13.7.1933
Satu Mare or Szatmár – RO, D, H
ᒧ Barbosa; Jianou; MagyFestAdat.

Tóth, *László V.*, painter, * 1930
Szombathely – H ᒧ MagyFestAdat.

Tóth, *Menyhért*, painter, * 2.1.1904
Szeged-Mórahalom, † 8.1.1980 Budapest
– H ᒧ MagyFestAdat.

Tóth, *Michael* → Tóth, *Mihály*

Tóth, *Mihály*, bookbinder, f. 1770 – H
ᒧ ThB XXXIII.

Tóth, *Miklós*, portrait painter, * 1941
Alsóvadász – H, USA ᒧ MagyFestAdat.

Toth, *Nandor*, painter, * 1947 Debeljaca
– D ᒧ BildKueFfm.

Tóth, *Rózsa*, painter, * 1942
Hódmezővásárhely – H
ᒧ MagyFestAdat.

Tóth, *Sándor A.*, watercolourist, landscape painter, genre painter, * 7.4.1904 Rimaszombat, † 2.10.1980 Zalaegerszeg – CZ, H ⌸ MagyFestAdat.

Tóth, *Stefan* → Tóth, *István* (1825)

Tóth, *Stefan* → Tóth, *István* (1861)

Tóth, *Stefan* → Tóth, *István* (1892)

Toth, *Steven (1907)* (Toth, Steven (Junior)), painter, designer, * 29.12.1907 Philadelphia (Pennsylvania) – USA ⌸ Falk.

Toth, *Steven (1950)* (Toth, Steven), screen printer, * 21.5.1950 Hamilton (Ontario) – CDN ⌸ Ontario artists.

Tóth, *Viktor*, graphic artist, * 1893 Budapest, † 1963 Moskau – H, RUS ⌸ MagyFestAdat.

Tóth, *Zoltán* (Tóth, Zoltán Szentgáli), figure painter, graphic artist, pastellist, watercolourist, * 6.12.1891 Lugos (Ungarn), l. before 1958 – H ⌸ MagyFestAdat; ThB XXXIII; Vollmer IV.

Tóth, *Zoltán Szentgáli* (MagyFestAdat) → Tóth, *Zoltán*

Tóth Bartók, *Jenő*, painter, * 1889 Miskolc, l. 1920 – H ⌸ MagyFestAdat.

Tóth von Felsö-Szopor, *Ágoston* → Tóth, *Ágoston*

Tóth von Felsö-Szopor, *August* → Tóth, *Ágoston*

Tóth Molnár, *Ferenc*, illustrator, painter, * 1867 Szatymaz, † 1936 Berlin – H ⌸ MagyFestAdat.

Toth-Szucs, *Ileana* (Barbosa) → Tóth-Szücs, *Ilóna*

Tóth-Szücs, *Ilóna* (Toth-Szucs, Ileana), landscape painter, portrait painter, * 12.9.1930 Mediaş – RO, D ⌸ Barbosa; Jianou.

Tóth-Vissó, *Árpád*, painter, * 1921 Debrecen – H ⌸ MagyFestAdat.

Tothill, *Mary D.* (Tothill, Mary D. (Miss)), landscape painter, f. 1881, l. 1885 – GB ⌸ Wood.

Toti, *Alessandre*, goldsmith, f. 25.6.1516, l. 10.3.1517 – I ⌸ Bulgari I.2.

Toti, *Carlo*, painter, * 10.9.1897 Lucca, † 29.7.1965 Lucca – I ⌸ Comanducci V; Vollmer IV.

Toti, *Emilio*, painter, * 10.7.1905 Florenz, † 24.2.1970 Palazzolo sull'Oglio – I ⌸ Comanducci V.

Toti, *Fabiano di Bastiano*, sculptor, f. 1567, † 1607 – I ⌸ ThB XXXIII.

Totibadze, *Georgij* (Totibadze, Georgij Konstantinovič), painter, * 1928 Tiflis – GE ⌸ Kat. Moskau II.

Totibadze, *Georgij Konstantinovič* (Kat. Moskau II) → Totibadze, *Georgij*

Totín, *Carlos*, artist, f. 1738, l. 1741 – RCH ⌸ Pereira Salas.

Totin, *Richard*, goldsmith, f. 6.12.1525, † before 5.12.1545 (?) – F ⌸ Nocq IV.

Toto → Agasse-Lafont, *Léon-Charles-Marie*

Toto, painter, decorator, * 8.1.1498 Florenz, † 1556 – I, GB ⌸ ThB XXXIII.

Toto, *Antoino del Nunziata* → Toto del Nunziata

Toto, *Antony* (Waterhouse 16./17.Jh.) → Toto del Nunziata

Toto, *Fabiano di Bastiano* → Toti, *Fabiano di Bastiano*

Toto, *Franz* → Dotte, *Franz*

Toto, *Gabriel di* (Di Toto, Gabriel), master draughtsman, illustrator, * 1938 Rio de Janeiro – RA ⌸ Gesualdo/Biglione/Santos.

Toto del Nunziata (Toto, Antony; Toto, Antoino del Nunziata), painter, decorator, architect (?), * 18.1.1498 or 18.1.1499 Florenz, † 1554 or 1556 London – I, GB ⌸ Waterhouse 16./17.Jh..

Tõtomono → Kūkai

Totori, *Eiki* (Totori Eiki), painter, * 1873, † 1943 – J ⌸ Roberts.

Totori Eiki (Roberts) → Totori, *Eiki*

Totosaus, cutler, f. 1588 – E ⌸ Ráfols III.

Totosaus, *Alonso*, silversmith, f. 1601 – E ⌸ Ráfols III.

Totosaus, *Jeroni*, sculptor, f. 1729 – E ⌸ Ráfols III.

Totoya Hokkei → Hokkei

Totran, *Giuseppe*, painter, f. about 1786 – I ⌸ ThB XXXIII.

Totsugen, painter, * 1760 or 1768 Kyōto & Nagoya, † 1823 Kyōto – J ⌸ Roberts.

Tott, *Alois*, landscape painter, * 8.4.1870 or 11.4.1870 Wien, † 22.5.1939 Wien – A ⌸ Fuchs Maler 19.Jh. Erg.-Bd II; Fuchs Maler 19.Jh. IV; ThB XXXIII.

Tott, *François de (Baron)*, master draughtsman, painter, * 17.8.1733 Chamigny, † 1793 Tatzmannsdorf – F ⌸ ThB XXXIII.

Tott, *Sophie de* (ThB XXXIII) → DeTott, *Sophie*

Totten, *Donald Cecil*, painter, * 13.8.1903 Vermillion (South Dakota), † 29.10.1967 Long Beach (California) – USA ⌸ Hughes.

Totten, *George O.* (Mistress) → Totten, *Vicken*

Totten, *George Oakley* (Totten, George Oakley (Jr.)), painter, architect, * 5.12.1866 or 1870 New York, † 1939 – USA ⌸ EAAm III; Falk; Tatman/Moss.

Totten, *Vicken* (Post, Hedvig Erica von; Post, Hedvig Erika von; Totten, Vicken von Post), sculptor, painter, illustrator, graphic artist, ceramist, * 12.3.1886 Kleva (Alseda socken), † 21.6.1950 Princeton (New Jersey) – USA, S ⌸ Falk; SvK; SvKL IV; Vollmer IV.

Totten, *Vicken von Post* (Falk) → Totten, *Vicken*

Totter, *Rolf* (Flemig) → Totter, *Rudolf*

Totter, *Rudolf* (Totter, Rolf), painter, caricaturist, news illustrator, cartographer, * 3.3.1922 Wien, † 22.1.1979 Wien – A ⌸ Flemig; Fuchs Maler 20.Jh. IV.

Tóťh, *Pavol*, sculptor, * 1928 – SK ⌸ ArchAKL.

Totti, *Pompilio*, copper engraver, * about 1590 Cerreto di Spoleto, l. 1638 – I ⌸ DEB XI; ThB XXXIII.

Tottie, *Amelie* (Tottie, Amélie Louise Augusta), master draughtsman, * 29.6.1830 Stockholm, † 1906 Stockholm – S ⌸ SvKL V.

Tottie, *Amélie Louise Augusta* (SvKL V) → Tottie, *Amelie*

Tottie, *Charles*, architect, f. 1830, l. 1849 – GB ⌸ ThB XXXIII.

Tottie, *Sophie*, video artist, installation artist, painter, * 1964 Stockholm – S, D ⌸ ArchAKL.

Tottien, *Ottilie*, painter, * 1.7.1890 St. Petersburg, l. after 1924 – RUS, D ⌸ Hagen.

Tottis, *Guillermo Rubén*, painter, * 1942 Rosario – RA ⌸ EAAm III.

Totto → Toto

Totxo, *Berenguer*, silversmith, f. 1323, l. 1367 – E ⌸ Ráfols III.

Toty, landscape painter, * 20.10.1888 Paris, l. before 1999 – F ⌸ Bénézit.

Totzky, *Johann Gabriel*, goldsmith, f. 1782 – PL, D ⌸ ThB XXXIII.

Tõu → Yasuchika, *Tsuchiya* (1670)

Touaillon, *Charles-Henri*, architect, * 1873 Paris, l. after 1904 – F ⌸ Delaire.

Toubeau, *Jean-Max*, painter, master draughtsman, * 1945, † before 1999 – F ⌸ Bénézit.

Toublanc, *Léon* (Vollmer IV) → Toublanc, *Léon William André*

Toublanc, *Léon William André* (Toublanc, Léon), painter, illustrator, f. 1935 – F ⌸ Bénézit; Vollmer IV.

Toubon, *Guy*, painter, master draughtsman, engraver, tapestry craftsman, sculptor, * 30.10.1931 Marseille – F ⌸ Alauzen; Bénézit.

Toubriant → Toupriant

Toubro, *Elisabeth*, sculptor, * 8.12.1956 Nuuk – DK ⌸ Weilbach VIII.

Toubro, *Paul*, architect, * 3.9.1913 Julielund, † 10.1.1997 Horsens – DK ⌸ Weilbach VIII.

Toucas, *Jacques*, silversmith, f. 1744 – F ⌸ ThB XXXIII.

Toucey, *Benjamin*, photographer, f. before 1989 – DOM ⌸ EAPD.

Touch, *Edgar H.*, painter, f. before 1924 – USA ⌸ Hughes.

Touchagues, *Louis*, cartoonist, etcher, costume designer, lithographer, illustrator, * 28.4.1893 St-Cyr-au-Mont-d'Or, † 20.7.1974 Paris – F ⌸ Bénézit; Edouard-Joseph III; Vollmer IV.

Touchar, *V.* → Touchard, *V.*

Touchard, *V.*, engraver, master draughtsman, gardener (?), f. about 1690 – F ⌸ ThB XXXIII.

Touchart, *Guillaume*, goldsmith, f. 19.2.1578 – F ⌸ Nocq IV.

Touchart, *Jean*, goldsmith, f. after 1500, † before 2.12.1540 – F ⌸ Nocq IV.

Touche, porcelain painter, miniature painter, f. 1833, l. 1834 – F ⌸ Schidlof Frankreich.

Touche, *de la* (Chevalier) → Latouche, *Jacques Ignace de*

Touche, *D.*, miniature painter, f. 1843 – GB ⌸ Foskett.

Touchemolin, *Aegid*, master draughtsman, copper engraver, lithographer, f. 1794, l. 1805 – D ⌸ ThB XXXIII.

Touchemolin, *Alfred*, painter, illustrator, master draughtsman, * 9.11.1829 Straßburg, † 4.1.1907 Brighton – F ⌸ Bauer/Carpentier V; ThB XXXIII.

Touchemolin, *Charles Alfred* → Touchemolin, *Alfred*

Toucher, *Louis* → Touscher, *Louis*

Toucher, *Louis*, painter, woodcutter, f. 14.7.1880 – ZA ⌸ Gordon-Brown.

Touchet, *Guillaume*, stonemason, f. 1515, l. 1526 – F ⌸ ThB XXXIII.

Touchet, *Jacques*, cartoonist, illustrator, f. 1931 – F ⌸ Bénézit; Edouard-Joseph III; Vollmer IV.

Touchi Mishõ → Tonouchi, *Mishõ*

Touchi Shõkichi → Tonouchi, *Mishõ*

Touchot, *Cuenin*, mason, f. before 1599 – F ⌸ Brune.

Touchy, *Guillaume-Philippe*, architect, * 1831 Nantes, † before 1907 – F ⌸ Delaire.

Toucques, *Jacques*, goldsmith, f. 24.11.1595 – F ⌸ Nocq IV.

Toudoire, *Denis-Marius*, architect, * 1852 Toulon, l. 1900 – F ⌸ Delaire.

Toudouze, *Adèle-Anaïs* (Toudouze, Anaïs), watercolourist, engraver, * 1822 Paris, † 1899 Paris − F ⌓ Delouche; Schidlof Frankreich; ThB XXXIII.

Toudouze, *Anaïs* (Delouche) → **Toudouze,** *Adèle-Anaïs*

Toudouze, *Auguste-Gabriel* (Delouche) → **Toudouze,** *Gabriel*

Toudouze, *Edouard,* painter, illustrator, * 24.7.1848 Paris, † 13.3.1907 Paris − F ⌓ Schurr II; ThB XXXIII.

Toudouze, *Emile,* landscape painter, f. before 1844, l. 1898 − F ⌓ ThB XXXIII.

Toudouze, *Gabriel* (Toudouze, Auguste-Gabriel), architect, etcher, * 7.2.1811 Paris, † 25.5.1854 Paris − F ⌓ Delouche; ThB XXXIII.

Toudouze, *Isabelle,* flower painter, f. before 1868, l. 1875 − F ⌓ Pavière III.2.

Toudouze, *Marie Anne,* fruit painter, f. before 1901, l. 1904 − GB ⌓ Pavière III.2.

Toudouze, *Simon Alexandre,* landscape painter, * 30.7.1850 Paris, † 7.1909 Aix-les-Bains − F ⌓ ThB XXXIII.

Toufaire, *Pierre,* architect, f. 1776, l. 1788 − F ⌓ ThB XXXIII.

Tougard de Boismilon, *André-Narcisse-Charles,* architect, * 1878 Paris, l. 1906 − F ⌓ Delaire.

Tougard de Boismilon, *Eugène-Victor,* architect, * 1842 Paris, † before 1907 − F ⌓ Delaire.

Tougard de Boismilon, *Narcisse-Étienne,* architect, * 1798 Fécamp, l. after 1818 − F ⌓ Delaire.

Tougas, *Eugène-L.,* photographer, * 28.8.1894 Woonsocket (Rhode Island), † 14.3.1955 Manchester (New Hampshire) − USA, CDN ⌓ Karel.

Tough, *Alexander Paul,* sculptor, f. 1966 − GB ⌓ McEwan.

Tough, *D. J.,* artist, f. 1889 − GB ⌓ McEwan.

Tough, *Margaret,* flower painter, f. 1969 − GB ⌓ McEwan.

Touhailles, *Jean,* carpenter, f. 1330 − F ⌓ Brune.

Touisant, *R.,* painter, f. 1876 − GB ⌓ Johnson II; Wood.

Toukolehto, *Erkki* → **Toukolehto,** *Erkki Joh.*

Toukolehto, *Erkki Joh.* (Toukolehto, Erkki Johannes), faience maker, stone sculptor, marble sculptor, * 12.11.1902 Tampere, † 30.11.1962 Helsinki − SF ⌓ Koroma; Kuvataiteilijat; Paischeff; Vollmer IV.

Toukolehto, *Erkki Johannes* (Koroma; Kuvataiteilijat; Paischeff) → **Toukolehto,** *Erkki Joh.*

Toul, *Jean de (1328),* goldsmith, f. 14.5.1328, l. 7.1.1348 − F ⌓ Nocq IV.

Toul, *Jean (1734),* painter, etcher, * 1734 Trier, † 1.2.1796 Bordeaux − F ⌓ ThB XXXIII.

Toul, *Pierre de,* sculptor, f. 1477, l. 1490 − F ⌓ Beaulieu/Beyer.

Toulbodou, *Jehan,* architect, f. 1449 − F ⌓ ThB XXXIII.

Toulenne, *de,* master draughtsman, f. 1788 − F ⌓ ThB XXXIII.

Toulet, *Louis Edouard,* landscape painter, marine painter, watercolourist, * 15.8.1892 Paris, † 21.1.1962 Paris − F ⌓ Bénézit.

Toullet, *Jehan* → **Tollet,** *Jehan*

Toullion, *Tony,* portrait painter, lithographer, * Paray-le-Monial, f. before 1848, l. 1880 − F ⌓ ThB XXXIII.

Toullot Castellví, *Baldomer* (Ráfols III, 1954) → **Toullot Castellví,** *Baldomero*

Toullot Castellví, *Baldomero* (Toullot Castellví, Baldomer; Tot), painter, master draughtsman, f. 1894 − E ⌓ Cien años XI; Ráfols III.

Toullot Rodríguez, *José,* painter, f. 1907 − E ⌓ Cien años XI.

Toullot-Rodríguez, *Josep,* painter, f. 1907 − E ⌓ Ráfols III.

Toulmin, *Ashby,* painter, f. 1939 − USA ⌓ Falk.

Toulmin, *E. O.,* painter, f. 1844, l. 1854 − GB ⌓ Grant; Johnson II; Wood.

Toulmin, *Samuel,* clockmaker, f. 1765, l. 1783 − GB ⌓ ThB XXXIII.

Toulmin Smith, *E.,* flower painter, genre painter, f. 1868, l. 1872 − GB ⌓ Pavière III.2.

Toulmouche, *Auguste,* painter, * 21.9.1829 Nantes, † 16.10.1890 Paris − F ⌓ Schurr IV; ThB XXXIII.

Toulmouche, *René,* sculptor, * Nantes, f. before 1846, l. 1853 − F ⌓ Lami 19.Jh. IV; ThB XXXIII.

Toulon (1712) (Toulon), painter, f. 1712 − F ⌓ Audin/Vial II.

Toulon (1772) (Toulon (fils)), locksmith, f. 1772, l. 1775 − F ⌓ Audin/Vial II.

Toulon, *Carel van* → **Toulon,** *Carel Elias van*

Toulon, *Carel Elias van* (Toulon, Karel van), painter, master draughtsman, * 6.1.1816 Amsterdam (Noord-Holland), † 1853 or 15.2.1852 Bloemendaal (Noord-Holland) or Haarlem (Noord-Holland) − NL ⌓ Scheen II; ThB XXXIII.

Toulon, *Karel van* (ThB XXXIII) → **Toulon,** *Carel Elias van*

Toulon, *Karel Elias van* → **Toulon,** *Carel Elias van*

Toulon, *Martin van,* painter, f. 1697, l. 1701 − NL ⌓ ThB XXXIII.

Toulon, *Martina Adriana Maria van* (Toulon, Martine Adriane Marie van), flower painter, still-life painter, * 20.8.1792 Gouda (Zuid-Holland), † 3.10.1880 Utrecht (Utrecht) − NL ⌓ Scheen II; ThB XXXIII.

Toulon, *Martine Adriane Marie van* (ThB XXXIII) → **Toulon,** *Martina Adriana Maria van*

Toulon, *Michel de,* watercolourist, f. 1777 − F ⌓ Brewington.

Toulon, *Paul,* locksmith, f. 1771 − F ⌓ Audin/Vial II.

Toulot, *Jules,* portrait painter, genre painter, * 11.11.1863 Champeix − F ⌓ ThB XXXIII.

Toulouse, fruit painter, porcelain painter, flower painter, f. 1840 − GB ⌓ Neuwirth II.

Toulouse, *Bernarde de,* illuminator, f. 1367 − F ⌓ Bradley III.

Toulouse, *Émile-Jean-Marie,* architect, * 1860 Mende, l. 1888 − F ⌓ Delaire.

Toulouse, *Guillaume (1640),* architect, f. 1640 − F ⌓ ThB XXXIII.

Toulouse, *Guillaume (1650),* pattern designer, embroiderer, f. 1650, l. 1655 − F ⌓ ThB XXXIII.

Toulouse, *John,* porcelain painter, f. 1867 − GB ⌓ Neuwirth II.

Toulouse, *Roger Alphonse Albert,* painter, illustrator, * 19.2.1918 Orléans (Loiret) − F ⌓ Bénézit.

Toulouse-Lautrec, *Charles de* → **Toulouse-Lautrec,** *Charles*

Toulouse-Lautrec, *Charles,* sculptor, f. 1866 − F ⌓ Portal.

Toulouse-Lautrec, *Henri de* (Toulouse-Lautrec, Henri-Marie-Raymond; Toulouse-Lautrec, Henri-Marie-Raymond de), painter, graphic artist, * 14.11.1864 or 23.11.1864 or 24.11.1864 Albi (Frankreich), † 9.9.1901 (Schloß) Malromé − F ⌓ DA XXXI; EAPD; Edouard-Joseph III; ELU IV; Portal; ThB XXXIII.

Toulouse-Lautrec, *Henri-Marie-Raymond de* → **Toulouse-Lautrec,** *Henri de*

Toulouse-Lautrec, *Henri-Marie-Raymond* (Portal) → **Toulouse-Lautrec,** *Henri de*

Toulouse-Lautrec, *Henri-Marie-Raymond de* (ELU IV) → **Toulouse-Lautrec,** *Henri de*

Toulouse-Lautrec-Monfa, *Henri Raymond de* → **Toulouse-Lautrec,** *Henri de*

Toulouzin → **Dejan,** *Pierre*

Toulza (Comtesse) → **Bôle,** *Jeanne*

Toulza, *I. E.,* watercolourist, f. 1802, l. 1822 − F ⌓ Brewington.

Toulza, *Jn. Étienne* → **Toulza,** *I. E.*

Toulza, *Joséphine* → **Ternier,** *Joséphine*

Toulza, *Joséphine,* portrait miniaturist, * Marseille, f. before 1824, l. 1833 − F ⌓ ThB XXXIII.

Tōun → **Tōreki**

Tōun (1620), painter, f. about 1620 − J ⌓ Roberts.

Tōun (1625), painter, * 1625, † 1.2.1694 Edo − J ⌓ Roberts; ThB XIX.

Tōun (1789), woodcutter, f. 1789 − J ⌓ Roberts.

Tōun Yasutaka, mask carver (?), * 1755 − J ⌓ ThB IX.

Tounay, *Nicolas Antoine* → **Taunay,** *Nicolas Antoine*

Touner, *William J.,* sculptor, f. 1898, l. 1900 − GB ⌓ McEwan.

Tounier, *Etienne,* genre painter, figure painter, f. 1901 − F ⌓ Bénézit.

Tounissoux, *Françoise,* painter, * 1947 − F ⌓ Bénézit.

Touno, *Jaco* → **Tuno,** *Jaco*

Tounsi, *Yahia,* landscape painter, portrait painter, * 20.6.1900 Tunis − TN ⌓ Edouard-Joseph III; Vollmer IV.

Tōuntai → **Kuninao**

Ťoupal, *Antonín,* sculptor, * 27.2.1892 Zběšice, l. 1920 − CZ ⌓ Toman II.

Ťoupalík, *Antonín,* painter, * 7.6.1863 Tábor, † 15.8.1928 Tábor − CZ ⌓ Toman II.

Toupillier (Toupillier (Dame)), porcelain painter, flower painter, f. 1853, l. 1854 − F ⌓ Neuwirth II.

Toupillier, *Denis,* ebony artist, f. 30.7.1764 − F ⌓ Kjellberg Mobilier.

Toupillier, *Louise-Elise-Adèle,* porcelain painter, watercolourist, * Courtenay, f. before 1859, l. 1865 − F ⌓ Neuwirth II.

Toupriant, gunmaker, f. about 1760 − F ⌓ ThB XXXIII.

Tour, *Friedrich Leopold Anton de la* → **La Tour,** *Franz Leopold Arnold de*

Tour, *J. B.,* painter, f. 1876 − F ⌓ Wood.

Tour, *Jan Carel du* (Tour, Jan Carel du (baron)), master draughtsman, painter (?), * 19.6.1775 Alkmaar (Noord-Holland), † 23.12.1829 's-Hertogenbosch (Noord-Brabant) − NL ⌓ Scheen II.

Tour, *Jean-François,* goldsmith, f. 1784, l. 1789 − F ⌓ Audin/Vial II.

Touraillon, *Nicolas,* goldsmith,
f. 30.4.1739, l. 1783 – F ▭ Mabille;
Nocq IV.

Touraine, *Edouard* (Bénézit; Edouard-
Joseph III) → **Bonnafont,** *André*

Tourangeau → **Guillet,** *Émile*

Tourangeau → **Guillet,** *Flore*

Tourangeau → **Guillet,** *Joséphine*

Tourangeau → **Guillet,** *Marie-Mathilde*

Tourangeau, *Émile* → **Guillet,** *Émile*

Tourangeau, *Flore* → **Guillet,** *Flore*

Tourangeau, *Joseph le* → **Guépin,** *Joseph*

Tourangeau, *Joséphine* → **Guillet,** *Joséphine*

Tourangeau, *Marie-Mathilde* → **Guillet,** *Marie-Mathilde*

Tourangrau, *le* → **Guépin,** *Joseph*

Touraus, *Jean* → **Taureau,** *Jean*

Touraut, *Pierre,* sculptor, † about
17.3.1801 – F ▭ Lami 18.Jh. II.

Tourbé, *Gabriel de* → **Destourbet,** *Gabriel*

Tourbier, *Marie-Claude-Charles,* goldsmith,
f. 2.10.1769, l. 1787 – F ▭ Nocq IV.

Tourbilli, *Johann Andreas* → **Trubillio,** *Johann Andreas*

Tourbin, *Dennis,* painter, * 8.5.1946
St. Catharines (Ontario) – CDN
▭ Ontario artists.

Tourcaty, *Jean François,* painter, master
draughtsman, copper engraver, * 1763
Paris, l. 28.2.1791 – F ▭ ThB XXXIII.

Tourcatz, *E. T.* → **Tourcaty,** *Jean François*

Tourdaigues, *Pierre Alexandre de* → **La Tourdaignes,** *Pierre Alexandre de*

Tourdin, *Estevenin,* carpenter, f. 1615 – F
▭ Brune.

Toureau, *Jean* → **Taureau,** *Jean*

Toureille, *François,* goldsmith, * 29.4.1737
Genf, † 26.12.1811 – CH ▭ Brun III.

Toureille, *Philippe,* goldsmith, * 30.7.1761
Genf, † 28.12.1827 – CH ▭ Brun III.

Tourek, *Bohumil,* painter, * 21.8.1916
Wien – CZ ▭ Toman II.

Tourer, *Pierre,* building craftsman, f. 1501
– F ▭ ThB XXXIII.

Touret, *Edmond-Alfred,* architect, * 1859
Paris, l. after 1882 – F ▭ Delaire.

Touret, *Jean-Marie,* sculptor, painter,
* 1916 Versay – F ▭ Bénézit;
Vollmer VI.

Touret, *Nicolaus Friedrich von* → **Thouret,** *Nicolaus Friedrich von*

Tourette, *Etienne,* enamel artist, † 1924
– F ▭ Vollmer VI.

Tourette, *Jean-Baptiste-Victor,* architect,
* 1823 Montpezat, † before 1907 – F
▭ Delaire.

Tourfaut, *Léon Alexandre,* woodcutter,
† 16.11.1883 – F ▭ ThB XXXIII.

Tourgueneff, *Pierre* (Tourgueneff, Pierre
Nicolas), sculptor, * 2.4.1853 or
1854 Paris, † 21.3.1912 Paris – F
▭ Kjellberg Bronzes; ThB XXXIII.

Tourgueneff, *Pierre Nicolas* (Kjellberg
Bronzes) → **Tourgueneff,** *Pierre*

Tourier, *Antoine* → **Tourrier,** *Antoine*

Tourillon, *Alfred Edouard,* still-life
painter, f. 1801 – GB ▭ Pavière III.1;
Pavière III.2.

Tourin, *Charles-Saint-Elme,* architect,
* 1801 Paris, l. after 1823 – F
▭ Delaire.

Tourin, *Thomas* → **Thourin,** *Thomas*

Tourison, *George Bartle,* architect, f. 1905
– USA ▭ Tatman/Moss.

Tourlière, *Michel,* designer, painter,
* 15.2.1925 Beaune (Côte-d'Or) – F
▭ Bénézit; Vollmer IV.

Tourlonias, *Jean,* painter, * 1937
Clermont-Ferrand (Puy-de-Dôme) – F
▭ Bénézit.

Tourmont, *J.-M.,* sculptor, * 1856 or
1857 Frankreich, l. 10.4.1893 – USA
▭ Karel.

Tournachon, *Adrien,* painter, f. before
1868, l. 1870 – F ▭ ThB XXXIII.

Tournachon, *Félix* (Nadar), caricaturist,
photographer, graphic artist, * 5.4.1820
Paris, † 20.3.1910 Paris – F
▭ DA XXII; Krichbaum; Schurr II;
ThB XXXIII.

Tournachon, *Gaspard-Félix* → **Tournachon,** *Félix*

Tournachon, *Henri,* master draughtsman,
f. 1810 – F ▭ Audin/Vial II.

Tournade, *Albert* (Tournade, Albert-Marie),
architect, * 1847, † 1891 Paris – F
▭ Delaire; ThB XXXIII.

Tournade, *Albert-Marie* (Delaire) → **Tournade,** *Albert*

Tournai, *Hennequin de* (Beaulieu/Beyer)
→ **Hennequin de Tournai** (1388)

Tournai, *Jean de* (Beaulieu/Beyer) → **Jean de Tournai**

Tournai, *Joan de* (Ráfols III, 1954) → **Joan de Tournai**

Tournai, *Nicolas de* (Beaulieu/Beyer) → **Nicolas de Tournai**

Tournaire, *Albert* (Tournaire, Joseph-
Albert), architect, * 11.3.1862
Nizza, † 1957 Paris – F ▭ Delaire;
Edouard-Joseph III; ThB XXXIII;
Vollmer IV.

Tournaire, *Joseph Albert* → **Tournaire,** *Albert*

Tournaire, *Joseph-Albert* (Delaire) → **Tournaire,** *Albert*

Tournalle, *Nicolas* (1546) (Tournalle,
Nicolas), goldsmith, f. 27.11.1546 – F
▭ Nocq IV.

Tournalle, *Nicolas* (1579), goldsmith,
f. 12.8.1579, l. 5.4.1581(?) – F
▭ Nocq IV.

Tournan, *Renée,* landscape painter,
* Algier, f. 1901 – F ▭ Bénézit.

Tournandre, engineer, f. 1767 – F
▭ Brune.

Tournant, *Alcime,* portrait
miniaturist, f. 1840, l. 1844 – F
▭ Schidlof Frankreich; ThB XXXIII.

Tournay, *Denis de* (Brune) → **Denis de Tournay**

Tournay, *Elisabeth Claire* → **Tardieu,** *Elisabeth Claire*

Tournay, *Jan de* (Bradley III) → **Jan de Tournay**

Tournay, *Jean-Baptiste,* goldsmith,
f. 30.6.1778, l. 1793 – F ▭ Nocq IV.

Tournayre, *Louis Aristide,* watercolourist,
* Dunes, f. before 1865, l. 1882 – F
▭ ThB XXXIII.

Tournel, *Simon,* cabinetmaker, f. 1679,
l. 1683 – F ▭ ThB XXXIII.

Tournelle, *Franciszek,* architect, * 1818
Kalisz, † 27.12.1880 Kalisz – PL
▭ ThB XXXIII.

Tournelles, engraver, f. 1741 – F
▭ ThB XXXIII.

Tournemine, *Charles de* (Delouche; Schurr
II) → **Tournemine,** *Charles Emil de*

Tournemine, *Charles Emil de* (De
Tournemine, Charles; Tournemine,
Charles de; Tournemine, Charles
Emile Vacher de), landscape painter,
marine painter, * 25.10.1812 Toulon,
† 22.12.1872 Toulon – F ▭ Alauzen;
Delouche; RoyalHibAcad; Schurr II;
ThB XXXIII.

Tournemine, *Charles Emile Vacher de*
(Alauzen) → **Tournemine,** *Charles Emil de*

Tournemine, *Jacques,* wood sculptor,
f. 1475 – F ▭ ThB XXXIII.

Tournemine, *Marie-Mathilde* → **Allard,** *Marie-Mathilde*

Tournemine, *Marquet,* painter,
blazoner, f. 1487, l. 1493 – F, NL
▭ ThB XXXIII.

Tournès, *Étienne,* painter of nudes, painter
of interiors, portrait painter, genre
painter, * 1857 Seix or Bordeaux,
† 1931 – F ▭ Edouard-Joseph III;
Schurr VI; ThB XXXIII.

Tournes, *Naudin,* goldsmith, gilder,
f. 1507, l. 1529 – F ▭ Audin/Vial II.

Tournes, *Pierre de,* goldsmith, gilder,
f. 1493, l. 1516 – F ▭ Audin/Vial II.

Tournès D'escola, *Jeanne* (Bénézit) → **Tournès d'Escola,** *Jeanne*

Tournès d'Escola, *Jeanne,* still-life painter,
f. before 1906 – F ▭ Bénézit.

Tournesac, *Stanislas Adrien Magloire,*
architect, * 14.9.1805 St-Mars-
d'Outillé, † 3.1.1875 Le Mans – F
▭ ThB XXXIII.

Tourneur, *Jean,* architect, f. 1760, l. 1765
– F ▭ ThB XXXIII.

Tourneur, *Johann Eduard,* painter,
calligrapher, * 1837 Wien, † 3.10.1894
Wien – A ▭ Fuchs Maler 19.Jh. IV;
ThB XXXIII.

Tourneur, *Louise,* painter, f. 1890 – F
▭ Wood.

Tourneur, *Médard-Désiré-Anaïs,* architect,
* 1810 Paris, † before 1907 – F
▭ Delaire.

Tourneux, *Aristide-Toussaint-Marie,*
architect, * 1817 Château-Giron,
† before 1907 – F ▭ Delaire.

Tourneux, *Eugène,* painter of oriental
scenes, pastellist, * 6.10.1809 Banthouzel
or Bantouzelle, † 26.6.1867 Paris – F
▭ Schurr V; ThB XXXIII.

Tourneux, *Jean François Eugène* → **Tourneux,** *Eugène*

Tournevallée, *Noël,* goldsmith, f. 16.7.1582
– F ▭ Nocq IV.

Tourneville, *Martin,* bookbinder, f. 1730
– A ▭ ThB XXXIII.

Tournié, *J.,* wood sculptor, f. 1690 – F
▭ ThB XXXIII.

Tourniel, *Félicie* → **Fournier,** *Félicie*

Tournier (1545), mason, f. 1545 – F
▭ Brune.

Tournier (1758), master draughtsman,
f. 1758, l. 1759 – F ▭ Audin/Vial II.

Tournier (1821) (Tournier), flower painter,
f. 1821 – F ▭ ThB XXXIII.

Tournier, *André,* painter, f. 1572, l. 1603
– F ▭ Brune; ThB XXXIII.

Tournier, *Daniel,* goldsmith, * 15.4.1725
Genf, † 26.5.1777 – CH ▭ Brun III.

Tournier, *Gaspard,* painter, f. 1878 – GB
▭ Wood.

Tournier, *Georges,* copper engraver,
engraver, f. 1650, l. 1684 – F
▭ ThB XXXIII.

Tournier, *Henri,* painter, f. 1631, l. 1650
– F ▭ Brune.

Tournier, *Jacques-André,* goldsmith,
* 11.10.1756 Genf, l. 1783 – CH
▭ Brun III.

Tournier, *Jacques Joseph,* sculptor, painter,
engraver, * 1.5.1690 St-Claude (Jura),
† 11.11.1768 St-Claude (Jura) – F
▭ Brune; ThB XXXIII.

Tournier, *Jean* (1564), artist, f. 1564 – F
▭ Brune.

Tournier, *Jean (1709),* sculptor, * Quercy (?), f. 1709, l. 1728 – F ⊡ ThB XXXIII.

Tournier, *Jean (1856),* designer, * 1856 or 1857 Frankreich, l. 13.7.1896 – USA ⊡ Karel.

Tournier, *Jean-Claude,* cabinetmaker, architect, sculptor, * Morteau (Doubs), f. 1768, l. 1791 – F ⊡ Brune; Lami 18.Jh. II; ThB XXXIII.

Tournier, *Jean Jacques (?),* painter, * 1604 Toulouse, † about 1670 – F ⊡ ThB XXXIII.

Tournier, *Jean-Ubich* (Audin/Vial II) → **Tournier, Jean Ulrich**

Tournier, *Jean Ulrich* (Tournier, Jean-Ubich), fruit painter, flower painter, master draughtsman, watercolourist, textile artist, * 15.10.1802 or 1804 Illzach, † 1865 Épinal (?) or Illzach – F ⊡ Audin/Vial II; Bauer/Carpentier V; Hardouin-Fugier/Grafe; Pavière III.1; ThB XXXIII.

Tournier, *Joseph,* painter, f. 1783, l. 1787 – F ⊡ Brune; ThB XXXIII.

Tournier, *Louis,* turner, f. 1679 – F ⊡ Brune.

Tournier, *Louis Paul Auguste,* portrait painter, * 30.6.1830 Auch, l. 1880 – F ⊡ ThB XXXIII.

Tournier, *Monéa* → **Tournier, Monique**

Tournier, *Monique,* painter, * 3.8.1929 Genf – CH, DZ ⊡ KVS; LZSK.

Tournier, *Nicolas,* painter, * before 12.7.1590 Montbéliard, † before 2.1639 Toulouse – F ⊡ Brune; DA XXXI; ThB XXXIII.

Tournier, *Philippe-François,* sculptor, f. 1778, l. 1781 – F ⊡ Brune; Lami 18.Jh. II.

Tournier, *Pierre,* goldsmith, * 6.12.1733 Genf, † 23.7.1788 – CH ⊡ Brun III.

Tournier, *Victor,* sculptor, * 16.11.1834 Grenoble, † 1911 Paris – F ⊡ Lami 19.Jh. IV; ThB XXXIII.

Tournier-Gardet, *Monique* → **Tournier, Monique**

Tourniéres, *Robert,* portrait painter, genre painter, * 17.6.1667 Caen, † 18.5.1752 Caen – F ⊡ Audin/Vial II; DA XXXI; ThB XXXIII.

Tournille, *Nicolas,* goldsmith, f. 4.7.1582 – F ⊡ Nocq IV.

Tournin, *Antoine,* founder, † 1730 – F ⊡ Brune.

Tournois, *Gustave Georges,* sculptor, artisan, * 22.12.1904 Paris – F ⊡ Bénézit; Edouard-Joseph III; ThB XXXIII; Vollmer IV.

Tournois, *Joseph,* sculptor, * 18.5.1830 Chazeuil (Côte-d'Or), † 1891 Paris – F ⊡ Kjellberg Bronzes; Lami 19.Jh. IV; ThB XXXIII.

Tournois, *Louis,* sculptor, artisan, * 21.5.1875 Paris, † 1.2.1931 Paris – F ⊡ Bénézit; Edouard-Joseph III; ThB XXXIII.

Tournon, *Georges,* painter, f. before 1928, l. before 1958 – F ⊡ Edouard-Joseph III; Vollmer IV.

Tournon, *P.-A.-A.-A.* (Delaire) → **Tournon, Paul**

Tournon, *Paul* (Tournon, P.-A.-A.-A.), architect, * 19.2.1881 Marseille, † 22.12.1964 Paris – F ⊡ DA XXXI; Delaire; Vollmer IV.

Tournon, *Pierre,* mason, f. 11.6.1529, l. 14.3.1551 – F ⊡ Roudié.

Tournou, *Pierre* → **Tournon,** *Pierre*

Tournoux, *Auguste,* sculptor, f. before 1872, l. 1878 – F ⊡ ThB XXXIII.

Tournoux, *J.,* sculptor, f. 1881 – USA ⊡ Karel.

Tournu, *Louis-Adrien,* painter, f. 1832 – F ⊡ Audin/Vial II.

Tournualles, *Nicolas* → **Tournalle,** *Nicolas* (1546)

Tournualles, *Nicolas (1565),* goldsmith, f. 20.11.1565 – F ⊡ Nocq IV.

Tourny, *Joseph* (Schurr V) → **Tourny, Joseph Gabriel**

Tourny, *Joseph Gabriel* (Tourny, Joseph), copper engraver, watercolourist, portrait painter, * 3.3.1817 Paris, † 27.3.1880 or 5.1880 Montpellier – F ⊡ Schidlof Frankreich; Schurr V; ThB XXXIII.

Tourny, *Léon Auguste,* portrait painter, * 2.8.1835 Paris, l. 1880 – F ⊡ ThB XXXIII.

Touron, *Jacques* → **Thouron,** *Jacques*

Touron, *Jérome,* performance artist, * 1967 Chartres (Eure-et-Loir) – F ⊡ Bénézit.

Touroude, *Jacques,* building craftsman, f. 1520, l. 1528 – F ⊡ ThB XXXIII.

Touroude, *Michael,* painter, f. 1676, l. 1687 – GB ⊡ ThB XXXIII.

Tourrasse, *Henri de la* (Alauzen; Edouard-Joseph III; ThB XXXIII; Vollmer IV) → **LaTourrasse,** *Henri Du Sorbiers de*

Tourraux, *Baptiste,* painter, * 1867 or 1868 Frankreich, l. 20.3.1893 – F, USA ⊡ Karel.

Tourreiles, *Angélica* (PlástUrug II, 1975) → **Tourreilles,** *Angélica*

Tourreilles, *Angélica* (Tourreiles, Angélica), painter, * Trinidad (Flores), f. before 1933, l. 1970 – ROU ⊡ PlástUrug II.

Tourret, *Auguste Félix,* architect, * about 1822, l. 9.1863 – F ⊡ Marchal/Wintrebert.

Tourrier, *Alfred Holst,* genre painter, illustrator, * about 1836, † 1892 – GB ⊡ Johnson II; ThB XXXIII; Wood.

Tourrier, *Antoine,* mason, f. 10.1.1534, l. 12.4.1559 – F ⊡ Roudié.

Tourrier, *G. L.,* painter, f. 1870, l. 1876 – GB ⊡ Johnson II; Wood.

Tourrier, *J.,* marine painter, f. 1834, l. 1848 – GB ⊡ Grant; Johnson II; Wood.

Tourriol, *Philippe,* painter, f. 1901 – F ⊡ Bénézit.

Tourrisan, *Pierre* → **Torrigiano,** *Pietro*

Tourrou, *Pierre* → **Tournon,** *Pierre*

Tours → **Destours**

Tours, *Armand van* (Van Tours, Armand), history painter, portrait painter, figure painter, * 16.4.1817 Poperinghe, † 26.9.1843 Antwerpen – B ⊡ DPB II; ThB XXXIII.

Tours, *Denisot de* (Nocq IV) → **Denisot de Tours**

Tours, *Gerhard of* (Bradley III) → **Gerhard of Tours**

Tours, *Joan de* (Ráfols III, 1954) → **Joan de Tours**

Tours, *Mathieu de* (Ráfols III, 1954) → **Mathieu de Tours**

Tours, *Pierre de* (1531) (Roudié) → **Pierre de Tours** (1531)

Tours, *Pierre de* (1538) (Audin/Vial II) → **Pierre de Tours** (1538)

Tours allemand → **Annegris**

Toursel, *Augustin* (Toursel, Augustin Victor Hippolyte), painter, * 18.2.1812 Arras, † 12.2.1853 Paris – F ⊡ Marchal/Wintrebert; ThB XXXIII.

Toursel, *Augustin Victor Hippolyte* (Marchal/Wintrebert) → **Toursel,** *Augustin*

Tourtaud, *Jean* → **Tortault,** *Jean*

Tourte, *Abraham Louis,* landscape painter, portrait painter, * 22.6.1818 Genf, † 18.4.1863 Turin – CH ⊡ ThB XXXIII.

Tourte, *Félix-Théodore,* painter (?), f. 1848 – CH ⊡ Brun III.

Tourte, *Frédéric,* sculptor, * 11.7.1873 Cazères, l. 1907 – F ⊡ ThB XXXIII.

Tourte, *Roger,* painter, f. 1929 – F ⊡ Vollmer IV.

Tourte, *Suzanne,* graphic artist, painter, * 16.12.1904 Cormontreuil (Marne), † 18.4.1979 Argenteuil (Val-d'Oise) – F ⊡ Bénézit; Vollmer VI.

Tourteau (Neuwirth II) → **Tourteau, Edouard**

Tourteau, *Edouard* (Tourteau), landscape painter, flower painter, porcelain painter, faience painter, * about 1846, † 29.2.1908 Brüssel – B ⊡ DPB II; Neuwirth II; ThB XXXIII.

Tourteau, *Jean-Louis,* goldsmith, f. 11.1.1749, l. 1772 – F ⊡ Nocq IV.

Tourtel, *Mary,* book illustrator, * 1897, † 1940 – GB ⊡ Peppin/Micklethwait.

Tourteroy, *Noël* → **Tortorel,** *Noël*

Tourtier, *Quentin,* glass painter, f. 1585 – F ⊡ ThB XXXIII.

Tourtin, photographer, watercolourist, * about 1820 Avignon, † about 1889 Paris – F ⊡ Alauzen.

Tourton, stone sculptor, f. 1708, l. 1722 – F ⊡ Audin/Vial II; Lami 18.Jh. II.

Tourton, *Charles,* painter, f. 1696 – F ⊡ Audin/Vial II.

Tourtoret, *Noël* → **Tortorel,** *Noël*

Tourtoroy, *Bastien* → **Tourtoroy, Sébastien**

Tourtoroy, *Sébastien,* painter, f. 1560, l. 1562 – F ⊡ Audin/Vial II.

Tourvéon, *Antoine,* painter, f. 1548 – F ⊡ Audin/Vial II.

Tourvéon, *Jean,* painter, f. 1515, l. 1551 – F ⊡ Audin/Vial II.

Tourvéon de Bourgogne → **Tourvéon, Antoine**

Tourvéon de Bourgogne → **Tourvéon, Jean**

Tourville, *Charles,* sign painter, decorative painter, marbler, f. 1880, l. 1892 – CDN ⊡ Harper; Karel.

Tous, *Garcia de* (Ráfols III, 1954) → **Garcia de Tous**

Tous, *Joan de* → **Joan de Tours**

Tous, *Josep,* cabinetmaker (?), f. 1801 – E ⊡ Ráfols III (Nachtr.).

Tous, *U.,* master draughtsman, f. 1930 – E ⊡ Ráfols III.

Tous, *V.,* master draughtsman, illustrator, f. 1830 – E ⊡ Cien años XI.

Tousaint, *Jos.,* founder, * 1861 or 1862 Belgien, l. 17.6.1887 – USA ⊡ Karel.

Touscher, *August,* woodcutter, * 1846, † 1874 – DK ⊡ Weilbach VIII.

Touscher, *Louis* (Touscher, Richard Louis Emil), lithographer, woodcutter, photographer, * 11.7.1821 Kopenhagen, † 4.8.1896 Malmesbury (Südafrika) – DK ⊡ ThB XXXIII; Weilbach VIII.

Touscher, *Richard Louis Emil* (Weilbach VIII) → **Touscher,** *Louis*

Tousery, *Antoine* → **Tousery, Antoine-Imbert**

Tousery, *Antoine-Imbert,* goldsmith, f. 1788, l. 23.10.1791 – F ⊡ Portal.

Tousey, *Maude,* painter, f. 1910 – USA ⊡ Falk.

Tousey, *T. Sanford* (Falk) → **Tousey,** *T. Stanford*

Tousey, *T. Stanford* (Tousey, T. Sanford), illustrator, f. 1924 – USA ∞ Falk; Samuels.

Toushing, marine painter, f. before 1982 – RC ∞ Brewington.

Tousignant, *Claude,* painter, sculptor, * 23.12.1932 Montreal (Quebec) – CDN ∞ ContempArtists; DA XXXI.

Toušková, *Kapka,* glass artist, * 10.2.1940 Sofia – BG, CZ ∞ WWCGA.

Toussac, *Conrad,* sculptor, f. about 1318 – F ∞ ThB XXXIII.

Toussain, *Thomas* → **Toutain,** *Thomas*

Toussains → **Toussaint** (1467)

Toussaint (1467), builder of bombards, f. 1467, l. 1472 – F ∞ Audin/Vial II.

Toussaint (1611), ornamental sculptor, f. 1611 – F ∞ ThB XXXIII.

Toussaint (1853), painter, * Frankreich, f. 1853 – USA ∞ Karel.

Toussaint, *Abraham Johan Daniël Steenstra,* master draughtsman, * 5.6.1813 Aarlanderveen, † 24.6.1876 Batavia (Java) – RI ∞ Scheen II.

Toussaint, *Anatole,* landscape painter, etcher, * 1856(?) Paris, † 14.3.1919(?) Paris – F ∞ ThB XXXIII.

Toussaint, *Armand* (Toussaint, François-Christophe-Armand), sculptor, medalist, * 7.4.1806 Paris, † 24.5.1862 Paris – F ∞ Kjellberg Bronzes; Lami 19.Jh. IV; ThB XXXIII.

Toussaint, *Augustus,* miniature painter, * about 1750 Soho, † 1790 or 1800 Lymington – GB ∞ Bradley III; Foskett; Schidlof Frankreich; ThB XXXIII.

Toussaint, *C. F.* → **Toussaint,** *Claude Jacques*

Toussaint, *C.-F.* (Delaire) → **Toussaint,** *Claude Jacques*

Toussaint, *Charles Henri* (Lister) → **Toussaint,** *Henri*

Toussaint, *Claude Jacques* (Toussaint, C.-F.), architect, * 1781 Sens, † 1850 – F ∞ Delaire; ThB XXXIII.

Toussaint, *Denise,* painter, f. 1955 – F ∞ Pamplona V.

Toussaint, *Denys,* bookbinder, f. 1496 – F ∞ ThB XXXIII.

Toussaint, *Emile,* landscape painter, * 1869 Bouillon, l. before 1930 – B ∞ DPB II.

Toussaint, *Émile-Claude,* architect, * 1872 Nancy, l. 1905 – F ∞ Delaire.

Toussaint, *Fernand,* figure painter, poster draughtsman, painter of interiors, portrait painter, flower painter, marine painter, poster artist, genre painter, landscape painter, * 1873 Brüssel, † 1955 or 1956 Brüssel – B ∞ DPB II; Schurr VI; Vollmer IV.

Toussaint, *François Christophe Armand* → **Toussaint,** *Armand*

Toussaint, *François-Christophe-Armand* (Lami 19.Jh. IV) → **Toussaint,** *Armand*

Toussaint, *Gaston* (Toussaint, Gaston-Henri), sculptor, * 7.9.1872 Castres (Tarn) or Rocquencourt (Oise), † 20.3.1946 Paris – F ∞ Edouard-Joseph III; Portal; ThB XXXIII; Vollmer IV.

Toussaint, *Gaston-Henri* (Portal) → **Toussaint,** *Gaston*

Toussaint, *Guillermo,* sculptor, f. before 1968 – MEX ∞ EAAm III.

Toussaint, *Henri* (Toussaint, Henri-Charles; Toussaint, Charles Henri), architectural painter, etcher, watercolourist, * 1849 Paris, † 26.9.1911 Paris – F ∞ Delaire; Lister; ThB XXXIII.

Toussaint, *Henri-Charles* (Delaire) → **Toussaint,** *Henri*

Toussaint, *Jean (1669),* sculptor, f. 1669 – F ∞ ThB XXXIII.

Toussaint, *Jean (1695),* cutler, f. 29.7.1695 – F ∞ Audin/Vial II.

Toussaint, *Joseph,* sculptor, f. 1777 – F ∞ Lami 18.Jh. II; ThB XXXIII.

Toussaint, *Louis,* genre painter, * 1826 Königsberg – BG, CZ ∞ ThB XXXIII.

Toussaint, *Louis Anatole* → **Toussaint,** *Anatole*

Toussaint, *M.,* etcher, f. 1880 – GB ∞ Lister.

Toussaint, *Nicolas (1619)* (Toussaint, Nicolas (1)), painter, f. 1619, † 2.10.1650 – B, NL ∞ ThB XXXIII.

Toussaint, *P.,* master draughtsman(?), f. 26.6.1816 – ZA ∞ Gordon-Brown.

Toussaint, *Philippe,* sculptor, * 1949 Gosselies – B ∞ DPB II.

Toussaint, *Pierre,* portrait painter, flower painter, * Laroque-Esteron or Roquesteron, f. about 1865, l. 1872 – F ∞ Alauzen; ThB XXXIII.

Toussaint, *Pierre Joseph,* painter, * 1.7.1822 Brüssel, † 22.11.1888 Brüssel – B ∞ DPB II; ThB XXXIII.

Toussaint, *Raphaël,* painter, master draughtsman, * 25.4.1937 La Roche-sur-Yon (Vendée) – F ∞ Bénézit.

Toussaint, *Simone* → **Simone** (1940)

Toussaint, *Simone dit Simone* → **Simone** (1940)

Toussaint d'Orcino → d'**Orcino,** *Toussaint Ambrogiani*

Toussaints, passementerie weaver, f. 5.1.1694 – F ∞ Portal.

Toussant, *Hubert,* miniature painter, f. 1501 – F ∞ D'Ancona/Aeschlimann.

Toussaume, *Georges,* painter, * 1946 – F ∞ Bénézit.

Toussoc, *Jacques,* porcelain painter, f. 1754, l. 1756 – F ∞ ThB XXXIII.

Toussyn, *Johann,* painter, master draughtsman, etcher, * before 19.4.1608 Köln, l. 1646 – D ∞ Merlo; ThB XXXIII.

Toussyn, *Maria Magdalena,* master draughtsman, f. 1651 – D ∞ Merlo.

Toustain, *André,* goldsmith, f. 2.8.1550 – F ∞ Nocq IV.

Toustain, *Georges,* goldsmith, f. 20.11.1556 – F ∞ Nocq IV.

Toustain, *Guillaume,* goldsmith, f. 5.12.1558, † before 13.7.1571 – F ∞ Nocq IV.

Toustain, *L.-Henri-Théodore,* painter, f. 1810 – F ∞ Audin/Vial II.

Toustain, *Richard (1548),* goldsmith, f. 13.11.1548, l. 1578 – F ∞ Nocq IV.

Toustain, *Richard(?)* → **Totin,** *Richard*

Toustin, *André* → **Toustain,** *André*

Toustin, *Guillaume* → **Toustain,** *Guillaume*

Toustin, *Richard* → **Totin,** *Richard*

Toutain, *Edmond-Auguste-Léon,* architect, * 1875 Paris, l. 1905 – F ∞ Delaire.

Toutain, *Émile-Ernest-Justin,* architect, * 1845 Paris-Auteuil, l. after 1869 – F ∞ Delaire.

Toutain, *Jean,* etcher, f. 1507 – F ∞ ThB XXXIII.

Toutain, *Pierre,* painter, * 1645 Le Mans, † 6.4.1686 Paris – F ∞ ThB XXXIII.

Toutain, *Richard (1558),* goldsmith, f. 5.12.1558, l. 18.10.1574 – F ∞ Nocq IV.

Toutain, *Thomas,* building craftsman, f. 1258 – F ∞ ThB XXXIII.

Toutard, *Guillaume Eugène,* landscape painter, * 2.4.1880 Paris, l. before 1934 – F ∞ Bénézit; Edouard-Joseph III; ThB XXXIII.

Toutée, *Guillaume,* goldsmith, f. 23.10.1565 – F ∞ Nocq IV.

Toutenel, *Lodewijk Jan Petrus,* painter, restorer, * 17.8.1819 Antwerpen, † 29.8.1883 Antwerpen – B ∞ DPB II; ThB XXXIII.

Toutin (Goldschmiede-, Emailmaler- und Radierer-Familie) (ThB XXXIII) → **Toutin,** *Etienne*

Toutin (Goldschmiede-, Emailmaler- und Radierer-Familie) (ThB XXXIII) → **Toutin,** *Henry*

Toutin (Goldschmiede-, Emailmaler- und Radierer-Familie) (ThB XXXIII) → **Toutin,** *Jean (1578)*

Toutin (Goldschmiede-, Emailmaler- und Radierer-Familie) (ThB XXXIII) → **Toutin,** *Jean (1619)*

Toutin (Goldschmiede-, Emailmaler- und Radierer-Familie) (ThB XXXIII) → **Toutin,** *Richard*

Toutin, *Adam,* goldsmith, f. 1388 – F ∞ Nocq IV.

Toutin, *André* → **Toustain,** *André*

Toutin, *Etienne,* goldsmith, f. about 1578 – F ∞ ThB XXXIII.

Toutin, *Henry,* enamel painter, goldsmith, etcher, * 28.7.1614 Châteaudun, † after 1683 or before 22.12.1684 Paris – F ∞ Nocq IV; Schidlof Frankreich; ThB XXXIII.

Toutin, *Jean (1578),* enamel painter, etcher, * 1578 Châteaudun, † 14.6.1644 Paris – F ∞ Schidlof Frankreich; ThB XXXIII.

Toutin, *Jean (1619),* goldsmith, enamel painter, * 14.11.1619 Châteaudun, † after 1660 – F, S ∞ SvKL V; ThB XXXIII.

Toutin, *Michel (1527),* goldsmith, f. 11.12.1527, l. 10.12.1537 – F ∞ Nocq IV.

Toutin, *Michel (1567),* goldsmith, f. 13.7.1567 – F ∞ Nocq IV.

Toutin, *Pierre* → **Toutain,** *Pierre*

Toutin, *Pierre (1626),* goldsmith, f. 1626, l. 1627 – F ∞ Nocq IV.

Toutin, *Richard,* goldsmith, f. 1520, l. 1575 – F ∞ ThB XXXIII.

Toutin, *Thomas,* goldsmith, f. 1344, l. 1359 – F ∞ Nocq IV.

Toutmond, *William,* carpenter, f. about 1400, † before 1415 or 1415 – GB ∞ Harvey.

Toutpres, *Elias* → **Godefroy,** *Elias*

Touttain, *Jacques Louis,* landscape painter, flower painter, * 19.3.1903 Sannois (Val-d'Oise), † 11.5.1940 Labry (Meurthe-et-Moselle) – F ∞ Bénézit.

Toutut, *Yves,* master draughtsman, watercolourist, * 1939 Paris – F, P ∞ Tannock.

Touville, *Adyran de,* embroiderer, f. 1523, l. 1548 – F ∞ Audin/Vial II.

Touyard, *Gilles,* sculptor, mixed media artist, installation artist, * 26.7.1956 Besançon (Doubs) – F ∞ Bénézit.

Touzard, *Marie,* porcelain painter, * Paris, f. before 1877, l. 1881 – F ∞ Neuwirth II.

Touzau, *Jean Guillaume* → **Thouzaud,** *Jean Guillaume*

Touzé, *F.,* porcelain decorator, f. before 1889 – F ∞ Neuwirth II.

Touzé, *Jacques Louis François* (Touzé, Jean), painter, master draughtsman, * 1747 Paris, † 1807 or 1809 Paris – F ∞ Schidlof Frankreich; ThB XXXIII.

Touzé, *Jean* (Schidlof Frankreich) →
Touzé, *Jacques Louis François*
Touzé, *Jean-Bapt.* → Touzé, *Jacques Louis François*
Touzeau, *Jean Guillaume* → Thouzaud, *Jean Guillaume*
Touzel, *Raymond* → Touzelle, *Raymond*
Touzelle, *Raymond*, painter, f. 22.2.1542, l. 30.8.1543 – F ▭ Roudié.
Touzet, *Charles Jules*, architect, * 1850 Rouen – F ▭ ThB XXXIII.
Touzet, *Charles-Louis*, architect, * 1874 Beaumont, l. 1897 – F ▭ Delaire.
Touzet, *Jacques*, sculptor, * Fécamp (Seine-Maritime), f. 1901 – F ▭ Bénézit.
Touzin, *Georges-Gaston-René-Robert-Jean*, architect, * 1883 Bordeaux, l. after 1904 – F ▭ Delaire.
Touzot, *Christophe*, installation artist, f. 1901 – F ▭ Bénézit.
Tova y Villalba, *José* (Cien años XI) → Tova Villalba, *José*
Tova Villalba, *José* (Tova y Villalba, José), ceramist, decorative painter, * 1871 Sevilla, † 1923 Sevilla – E ▭ Cien años XI; ThB XXXIII.
Tovaglia, *Pino*, graphic artist, * 3.12.1923 Mailand – I ▭ Vollmer IV.
Tovaglie, *Pietro di Giovanni dalle* (Pietro di Giovanni delle Tovaglie), painter, f. 1406, l. 1425 – I ▭ DEB IX; PittItalQuattroc; ThB XXXIII.
Tovamästaren → Nils malåre (1639)
Tovamålaren → Nils malåre (1639)
Marqués de Tovar → Figueroa y Torres, *Rodrigo de* (Duque de Tovar)
Tovar, *Alonso Miguel de*, painter, * 1678 Higuera de la Sierra (Huelva), † 1758 Madrid – E ▭ DA XXXI; ThB XXXIII.
Tovar, *B.*, lithographer, f. 1873 – E ▭ Páez Rios III.
Tovar, *Ignacio*, painter, * 1947 Castilleja de la Cuesta – E ▭ Calvo Serraller.
Tovar, *Ivan*, painter, * 28.3.1942 San Francisco de Macorís – DOM, F ▭ EAPD.
Tovar, *José de la* → Cruz Tovar, *José de la*
Tovar, *Juan de*, wood sculptor, f. 1535, l. 1565 – E ▭ ThB XXXIII.
Tovar, *Luis Bonifacio*, painter, f. 1640 – E ▭ ThB XXXIII.
Tovar, *Manuel*, caricaturist, landscape painter, * 10.8.1875 Granada, † 10.4.1935 Madrid – E ▭ Cien años XI; ThB XXXIII.
Tovar, *María Luisa*, sculptor, ceramist, glass artist, * 8.8.1902 Caracas – YV ▭ DAVV II.
Tovar, *Mateo de*, woodcutter, f. 1629, l. 1642 – PE ▭ Vargas Ugarte.
Tovar Condé, *Manuel* → Tovar y Conde, *Manuel*
Tovar y Conde, *Manuel*, sculptor, painter, * 14.12.1847 Sevilla, † 5.6.1921 Madrid – E ▭ ThB XXXIII.
Tovar y Tovar, *Martín*, painter, lithographer, * 10.2.1827 or 18.2.1827 or 19.2.1827 or 1828 Caracas, † 17.12.1902 Caracas – YV ▭ DA XXXI; DAVV II; EAAm III; ThB XXXIII.
Tovara, *Antonín* → Tuvora, *Anton*
Tóvári Tóth, *István*, painter, * 1909 Pozsony – SK, H ▭ MagyFestAdat.
Tove, stonemason, f. about 1180, l. 1192 – S ▭ SvK; SvKL V; ThB XXXIII; Weilbach VIII.
Tovelli, *Martino*, architect, f. 1650, l. 1652 – CH, I ▭ ThB XXXIII.

De Tovenaer → Ardé, *Simon*
Tovenaer, *De* → Ardé, *Simon*
Tovey, *G.(?)* → Tovey, *J.* (1793)
Tovey, *Henry*, architect, f. 1868 – GB ▭ DBA.
Tovey, *J. (1793)*, copper engraver, f. 1793 – GB ▭ ThB XXXIII.
Tovey, *J. (1843)*, painter, f. 1843 – GB ▭ Wood.
Tovey, *John* → Tovey, *Samuel Griffiths*
Tovey, *John*, painter, topographer, f. 1826, l. 1843 – GB ▭ Houfe; ThB XXXIII.
Tovey, *Mary S.* (Johnson II; Wood) → Tovey, *Mary Sympson*
Tovey, *Mary Sympson* (Tovey, Mary S.), portrait painter, genre painter, * about 1850 Clifton (Bristol), † 1879 Lammermoor – GB ▭ Johnson II; ThB XXXIII; Wood.
Tovey, *Samuel Griffiths*, painter, f. before 1847, l. 1865 – GB ▭ Grant; Johnson II; Wood.
Tovish, *Harold*, painter, sculptor, artisan, * 1921 New York – USA ▭ EAAm III; Vollmer IV; Vollmer VI.
Tovish, *Marianna* (Pineda, Marianna Packard Tovish; Pineda, Marianna), clay sculptor, founder, wood sculptor, master draughtsman, portrait painter, * 10.5.1925 Evanston (Illinois) – USA ▭ EAAm III; Watson-Jones.
Tovnoyer, *Didier* → Torner, *Didier*
Tovo, *Emanuele*, miniature painter, * Turin, f. 1851 – I ▭ Comanducci V; DEB XI; ThB XXXIII.
Tovo, *Petronilla*, miniature painter, landscape painter, flower painter, f. before 1880, l. 1898 – I ▭ Comanducci V; DEB XI; Pavière III.2.
Tovoier, *Didier* → Torner, *Didier*
Tovstucha, *Leonid Samijlovyč*, carpet artist, * 17.10.1930 Orlivka – UA ▭ SChU.
Tōwa, woodcutter, * Hongō (Edo), † 1841 – J ▭ Roberts.
Towas → Monteleone, *Tomas*
Towas, *Henri de* (EAAm III) → Monteleone, *Tomas*
Towene, *Charles H.*, illustrator, f. 1925 – USA ▭ Falk.
Tower, *Arthur*, watercolourist, * 1816, † 1877 – GB ▭ Mallalieu.
Tower, *F. B.*, illustrator, f. 1840 – USA ▭ Groce/Wallace.
Tower, *Francis*, watercolourist, f. 1811 – GB ▭ Mallalieu.
Tower, *Walter Ernest*, glass painter, architect, artisan, * 1873 – GB ▭ ThB XXXIII.
Towers, *G. A. (1802)*, painter, * 1802, † 1882 – GB ▭ Mallalieu.
Towers, *G. A. (1900)* (Towers, G. A.), painter, f. before 1900 – ZA ▭ Gordon-Brown.
Towers, *J.*, portrait painter, f. about 1850 – USA ▭ Groce/Wallace.
Towers, *James*, painter, * 21.6.1853 Liverpool, l. 1934 – GB ▭ Johnson II; Mallalieu; ThB XXXIII; Wood.
Towers, *Samuel*, flower painter, landscape painter, * 1862 Bolton, † 1943 – GB ▭ Mallalieu; Pavière III.2; Wood.
Towers, *Walter*, painter, f. 1924 – GB ▭ McEwan.
Towes, copper engraver, f. 1788 – GB ▭ ThB XXXIII.
Towgood, *Mary Y.*, miniature painter, watercolourist, f. 1895, l. 1899 – GB ▭ Foskett.

Towle, *Edith*, painter, f. 1913 – USA ▭ Falk.
Towle, *Eunice Makepeace*, portrait painter, f. before 1860 – USA ▭ Groce/Wallace.
Towle, *H. Ledyard*, fresco painter, portrait painter, * 30.8.1890 Brooklyn (New York), l. 1919 – USA ▭ Falk.
Towle, *John Richard* (Weilbach VIII) → Towle, *Rick*
Towle, *M. M. (Mistress)*, artist, f. 1888, l. 1897 – CDN ▭ Harper.
Towle, *Rick* (Towle, John Richard), painter, sculptor, * 5.5.1953 Boston (Massachusetts) – DK, USA ▭ Weilbach VIII.
Town, *Charles (1763)* (Towne, Charles), sports painter, animal painter, landscape painter, * before 7.7.1763 Wigan or Upholland (Wigan), † 6.1.1840 Liverpool or London – GB ▭ Grant; Mallalieu; ThB XXXIII; Waterhouse 18.Jh..
Town, *Charles (1781)*, animal painter, landscape painter, * 1781 London, † 24.4.1854 – GB ▭ Grant; ThB XXXIII.
Town, *Edward*, landscape painter, * 1790, † 1870 – GB ▭ Grant.
Town, *Francis* (Grant) → Towne, *Francis*
Town, *Harold* (DA XXXI; EAAm III) → Town, *Harold Barling*
Town, *Harold Barling* (Town, Harold), painter, advertising graphic designer, * 13.6.1924 Toronto, † 27.12.1990 Peterborough (Ontario) – CDN ▭ DA XXXI; EAAm III; Vollmer IV.
Town, *Ithiel*, architect, * 3.10.1784 Thompson (Connecticut), † 13.6.1844 New Haven (Connecticut) – USA ▭ DA XXXI; EAAm III; ThB XXXIII.
Town, *Norman Basil*, watercolourist, * 1915, † 1987 – GB ▭ Windsor.
Town, *Richard* → Town, *Robert*
Town, *Robert*, portrait painter, genre painter, f. 1783, l. 1803 – GB ▭ ThB XXXIII.
Town, *William Henry*, architect, f. 1876, † 8.1.1942 – GB ▭ DBA.
Towna, *Arthur*, illustrator, f. 1898 – USA ▭ Falk.
Towne, *Ann Sophia* → Darrah, *Ann Sophia Towne*
Towne, *Charles* (Grant; Mallalieu; Waterhouse 18.Jh.) → Town, *Charles (1763)*
Towne, *Charles* → Town, *Charles (1781)*
Towne, *Constance Gibbons*, portrait painter, sculptor, * 9.9.1868 Wilmington (Delaware), l. 1917 – USA ▭ Falk.
Towne, *Edward* → Town, *Edward*
Towne, *Eugene*, watercolourist, * 4.12.1907 San Francisco – USA ▭ Hughes.
Towne, *F.* → Towne, *T.*
Towne, *Francis* (Town, Francis), landscape painter, marine painter, * about 1739 or 1740 or 1740 London or Exeter, † 7.7.1816 London or Exeter – GB, I, CH ▭ Brewington; DA XXXI; ELU IV; Grant; Mallalieu; ThB XXXIII; Waterhouse 18.Jh..
Towne, *Joseph*, portrait sculptor, wax sculptor, * 1808, † 1879 – GB ▭ ThB XXXIII.
Towne, *L. Benson*, painter, f. 1919 – USA ▭ Falk.
Towne, *Rosa M.* → Towne, *Rosalba M.*
Towne, *Rosalba M.*, flower painter, * 15.6.1827, l. 1869 – USA ▭ EAAm III; Groce/Wallace; Pavière III.1.

Towne, *T.*, portrait painter, f. before 1784, l. 1791 – GB ▭ ThB XXXIII; Waterhouse 18.Jh..

Townend, *Jack*, book illustrator, lithographer, woodcutter, * 1918 – GB ▭ Peppin/Micklethwait.

Townend, *Thomas*, architect, † 1945 – GB ▭ DBA.

Towner, *Donald*, painter, * 1903 Eastbourne, † 1985 – GB ▭ Spalding.

Towner, *Flora L.*, painter, * Albany (New York)(?), f. 1898, l. 1901 – USA ▭ Falk.

Towner, *Xarifa* (Falk) → **Towner,** *Xaripa Hamilton*

Towner, *Xaripa Hamilton* (Towner, Xarifa), painter, f. 1909 – USA ▭ Falk; Hughes.

Townesend, *George*, architect, stonemason, sculptor, * 1681, † 1719 – GB ▭ Colvin; DA XXXI.

Townesend, *Jno.* → **Townesend,** *John* (1746)

Townesend, *John (1648)*, mason, stonemason, * 1648, † 1728 – GB ▭ Colvin; DA XXXI.

Townesend, *John (1678)*, mason, stonemason, * 1678, † 1742 – GB ▭ Colvin; DA XXXI.

Townesend, *John (1709)*, architect, stone sculptor, stonemason, * 1709, † before 20.8.1746 St. Michael – GB ▭ Colvin; DA XXXI.

Townesend, *John (1746)*, architect, stonemason, sculptor, f. 1746, † 1784 – GB ▭ Colvin; DA XXXI.

Townesend, *Stephen*, stonemason, architect, * before 23.9.1755, † 6.10.1800 Iffley – GB ▭ Colvin.

Townesend, *William*, mason, stonemason, architect, sculptor, * about 1669 or 1676 Oxford, † 9.1739 Oxford – GB ▭ Colvin; DA XXXI; Gunnis.

Townesend of Bristol → **Townesend,** *George*

Townley, *Annie B.*, watercolourist, f. 1868, l. 1897 – GB ▭ Johnson II; Mallalieu.

Townley, *C.*, engraver, miniature painter, f. 1797 – GB ▭ Grant; Waterhouse 18.Jh..

Townley, *Charles*, miniature painter, copper engraver, mezzotinter, * 1746 London, † about 1800 or after 1800 London(?) – GB, D ▭ Foskett; Rump; Schidlof Frankreich; ThB XXXIII.

Townley, *Clifford*, painter, f. 1925 – USA ▭ Falk.

Townley, *Elizabeth*, painter of interiors, f. 1868, l. 1869 – GB ▭ Mallalieu; Wood.

Townley, *Frances Brown*, painter, * 10.3.1908 Waterbury (Connecticut) – USA ▭ Falk.

Townley, *Fred Laughton*, architect, * 17.7.1887 Winnipeg (Manitoba), † 15.10.1966 Vancouver (British Columbia) – CDN ▭ DA XXXI.

Townley, *Hugh*, wood sculptor, stone sculptor, * 2.1923 West Lafayette (Indiana) – USA ▭ EAAm III; Vollmer VI.

Townley, *J.*, flower painter, f. 1783 – GB ▭ Pavière II.

Townley, *Mary*, architect, f. 1840, l. 1860 – GB ▭ DBA.

Townley, *Minnie*, landscape painter, flower painter, f. 1866, l. 1899 – GB ▭ Johnson II; Wood.

Townroe, *Reuben*, sculptor, watercolourist, * 1835, † 1911 – GB ▭ ThB XXXIII.

Towns, *Elaine*, painter, * 1937 Los Angeles (California) – USA ▭ Dickason Cederholm.

Townsed, *Ernest Nathaniel* (EAAm III) → **Townsend,** *Ernst Nathaniel*

Townsend (Maurer-Familie) (ThB XXXIII) → **Townsend,** *John* (1693)

Townsend (Maurer-Familie) (ThB XXXIII) → **Townsend,** *John* (1732/1784)

Townsend (Maurer-Familie) (ThB XXXIII) → **Townsend,** *William* (1693)

Townsend, decorator, f. 1851 – CDN ▭ Harper.

Townsend, *A. O.* (Johnson II) → **Townsend,** *Alfred O.*

Townsend, *Alfred O.* (Townsend, A. O.), landscape painter, f. 1888, l. 1902 – GB ▭ Johnson II; Wood.

Townsend, *Annie*, flower painter, f. 1887, l. 1896 – GB ▭ McEwan.

Townsend, *Armine*, painter, * 26.6.1898 Brooklyn (New York), l. before 1968 – USA ▭ EAAm III.

Townsend, *Chambrey Corker*, architect, f. 1875, l. 1882 – GB ▭ DBA.

Townsend, *Charles (1773)*, goldsmith, f. 1773 – IRL ▭ ThB XXXIII.

Townsend, *Charles (1836)*, painter, * 1836, † 7.4.1894 Arrochar (New York) – USA ▭ EAAm III; Groce/Wallace.

Townsend, *Charles E.*, engraver, lithographer, f. 1832 – USA ▭ Groce/Wallace.

Townsend, *Charles Harrison*, architect, artisan, * 13.5.1851 or 1852 Birkenhead, † 26.12.1928 Northwood (London) – GB ▭ DA XXXI; DBA; Dixon/Muthesius; Gray; ThB XXXIII.

Townsend, *Charlotte*, artist, * about 1824 New Jersey, l. 1860 – USA ▭ Groce/Wallace.

Townsend, *Christopher*, cabinetmaker, * 1701, † 1773 – USA ▭ DA XXXI.

Townsend, *Edmund*, cabinetmaker, * 1736, † 1811 – USA ▭ DA XXXI.

Townsend, *Ernest*, painter of interiors, portrait painter, * Derby, f. 1934 – GB ▭ Vollmer IV.

Townsend, *Ernst Nathaniel* (Townsed, Ernest Nathaniel), book illustrator, painter, master draughtsman, * 26.6.1893 New York, † 16.10.1945 New York – USA ▭ EAAm III; Falk; Vollmer VI.

Townsend, *Ethel Hore*, miniature painter, * 26.9.1876 Staten Island (New York), l. 1940 – USA ▭ Falk; ThB XXXIII.

Townsend, *Eugene Coe*, designer, sculptor, * 18.10.1915 Mechanicsburg (Illinois)(?) – USA ▭ Falk.

Townsend, *F.*, painter, f. 1884 – GB ▭ Wood.

Townsend, *F. H.* → **Townsend,** *Frederick Henry*

Townsend, *Frances*, landscape painter, * 27.3.1863 Washington (Maine) & Washington (District of Columbia), † 1916 – USA ▭ Falk; ThB XXXIII; Vollmer VI.

Townsend, *Frances B.*, painter, * Boston (Massachusetts), † 5.12.1916 – USA ▭ Falk.

Townsend, *Frances Platt* → **Lupton,** *Frances Platt Townsend*

Townsend, *Frederick (1861)* (Townsend, Frederick), architectural painter, landscape painter, f. before 1861, l. 1866 – GB ▭ ThB XXXIII; Wood.

Townsend, *Frederick (1866)* (Townsend, Frederick (Mistress)), painter, f. 1866 – GB ▭ Wood.

Townsend, *Frederick Henry* (Townsend, Frederick Henry Linton Jehne; Townshend, Frederick Henry), book illustrator, master draughtsman, etcher, * 25.2.1868 London, † 11.12.1920 London – GB ▭ Houfe; Johnson II; Lister; Mallalieu; Peppin/Micklethwait; ThB XXXIII; Wood.

Townsend, *Frederick Henry Linton Jehne* (Houfe; Mallalieu; Peppin/Micklethwait; Wood) → **Townsend,** *Frederick Henry*

Townsend, *Frederick John*, painter, f. 1872 – GB ▭ Wood.

Townsend, *G.*, ornamentist, f. 1860 – GB ▭ Houfe.

Townsend, *George (1706)* (Townsend, George), sculptor, f. 8.7.1706, † 1719 – GB ▭ Gunnis.

Townsend, *George (1824)* (Townsend, George), artist, * about 1824 New York State, l. 1850 – USA ▭ Groce/Wallace.

Townsend, *Geraldine*, painter, f. 1932 – USA ▭ Hughes.

Townsend, *Harry Everett*, painter, illustrator, woodcutter, etcher, artisan, * 10.3.1879 Wyoming (Illinois), † 25.7.1941 – USA ▭ Falk; ThB XXXIII.

Townsend, *Helen Elizabeth*, painter, * 4.11.1893 Effingham (Illinois), l. 1940 – USA ▭ Falk.

Townsend, *Henry H.*, painter, f. 1917 – USA ▭ Falk.

Townsend, *Henry James*, painter, illustrator, etcher, engraver, * 6.6.1810 Taunton (Somersetshire), † 1890 – GB ▭ Grant; Houfe; Johnson II; Lister; Mallalieu; ThB XXXIII; Wood.

Townsend, *Henry L. L.*, engraver, * about 1823 Connecticut, l. 1850 – USA ▭ Groce/Wallace.

Townsend, *Henry Milnes*, architect, f. 1862, l. 1909 – GB ▭ DBA.

Townsend, *Horace*, master draughtsman, furniture designer, f. 1880 – CDN ▭ Harper.

Townsend, *J.*, painter, f. 1841, l. 1842 – GB ▭ Grant; Wood.

Townsend, *J. P. H.*, painter, f. 1838 – GB ▭ McEwan.

Townsend, *J. S. A.*, painter, etcher, f. 1881 – GB ▭ Mallalieu.

Townsend, *Jean* → **Field,** *Jean Townsend*

Townsend, *Job*, cabinetmaker, * 1699, † 1765 – USA ▭ DA XXXI.

Townsend, *John* → **Townesend,** *John* (1709)

Townsend, *John (1693)*, mason, * 1648, † 1728 Oxford – GB ▭ Gunnis; ThB XXXIII.

Townsend, *John (1732/1784)*, mason, f. 1732, l. 1784 – GB ▭ ThB XXXIII.

Townsend, *John (1732/1809)*, cabinetmaker, * 17.2.1732 or 17.2.1733 Newport (Rhode Island), † 12.3.1809 – USA ▭ DA XXXI; ThB XXXIII.

Townsend, *John (1737)*, mason, f. 1737, † 1746 – GB ▭ Gunnis.

Townsend, *John (1742)*, mason, † 4.1742 – GB ▭ Gunnis.

Townsend, *John (1746)* (Townsend, John (the Third)), sculptor, f. 1746, † 1784 – GB ▭ Gunnis.

Townsend, *John (1776)*, master draughtsman, f. 1776, l. 1778 – GB ▭ ThB XXXIII; Waterhouse 18.Jh..

Townsend, *John (1840)*, painter, f. 1840 – GB ▭ Mallalieu.

Townsend, *John (1841)*, landscape painter, f. before 1841, l. 1842 – GB ▭ ThB XXXIII.

Townsend, *John* (Mistress) → **Townsend, Ethel Hore**

Townsend, *Joyce Eleanor,* interior designer, * 27.8.1900 Redlands (Bristol) – GB ⌑ ThB XXXIII; Vollmer IV.

Townsend, *L. R.,* painter, f. 1894 – USA ⌑ Hughes.

Townsend, *Lee,* painter, * 7.8.1895 Wyoming (Illinois), † 21.1.1965 Milford (New Jersey) – USA ⌑ Falk.

Townsend, *Louisa,* miniature painter, f. 1896, l. 1909 – GB ⌑ Foskett.

Townsend, *Marvin,* caricaturist, * 2.7.1915 Kansas City (Montana) – USA ⌑ EAAm III.

Townsend, *Mary,* painter, f. 1843, l. 1849 – GB ⌑ Johnson II; Wood.

Townsend, *Patricia,* painter, * 1926 England – GB ⌑ Spalding.

Townsend, *Pattie* → **Johnson,** *Pattie*

Townsend, *Patty* → **Johnson,** *Pattie*

Townsend, *Pauline,* landscape painter, f. 1896 – CDN ⌑ Harper.

Townsend, *Pauline E.,* landscape painter, f. 1896 – CDN ⌑ Harper.

Townsend, *Ruth* (Falk) → **Whitaker,** *Ruth Townsend*

Townsend, *S. E.,* painter, f. 1848, l. 1861 – GB ⌑ Johnson II; Wood.

Townsend, *T. S.,* etcher, f. about 1880 – GB ⌑ Lister; ThB XXXIII.

Townsend, *Thurmond,* artist, f. 1970 – USA ⌑ Dickason Cederholm.

Townsend, *W. H.,* landscape painter, * 1803, † 1849 – GB ⌑ McEwan.

Townsend, *William (1693),* mason, f. 1693, l. 1734 – GB ⌑ ThB XXXIII.

Townsend, *William (1909),* painter, * 1909 London, † 1973 – GB ⌑ Spalding; Windsor.

Townsend, *William H.,* artist, * about 1823, l. 1850 – USA ⌑ Groce/Wallace.

Townsend, *William Trautman,* painter, * 1809 London, l. 1835 – GB ⌑ ThB XXXIII.

Townsend Johnson, *Pattie* → **Johnson,** *Pattie*

Townsend Johnson, *Patty* → **Johnson,** *Pattie*

Townshend, *Alice,* painter, f. 1879 – GB ⌑ Wood.

Townshend, *Arthur Louis,* sports painter, f. before 1880, l. 1912 – GB ⌑ ThB XXXIII; Wood.

Townshend, *Barbara Anne,* silhouette cutter, f. before 1808 – GB ⌑ ThB XXXIII.

Townshend, *The Rev. Chauncy Hare* (Grant) → **Townshend,** *Rev. Chauncy Hare*

Townshend, *Rev. Chauncy Hare* (Townshend, The Rev. Chauncy Hare), painter, * 1793 or 20.4.1798, † 25.2.1868 London – GB ⌑ Grant; ThB XXXIII.

Townshend, *Emily,* miniature painter, f. 1801 – GB ⌑ Foskett.

Townshend, *Frederick Henry* (Johnson II) → **Townsend,** *Frederick Henry*

Townshend, *George (4. Viscount, 1. Marquess)* (Townshend, George (Marquess, 1)), caricaturist, * 28.2.1724, † 14.9.1807 Rainham – GB ⌑ Harper; Houfe; Mallalieu; ThB XXXIII.

Townshend, *Harriet Hockley,* portrait painter, * 1.3.1877 Kildare (Kildare), † 26.8.1941 Waverley (Dublin) – IRL ⌑ Snoddy.

Townshend, *James,* landscape painter, portrait painter, f. 1883, † 1949 – GB ⌑ Bradshaw 1893/1910; Bradshaw 1911/1930; Bradshaw 1931/1946; Bradshaw 1947/1962; Johnson II; Mallalieu; Wood.

Townshend, *John* → **Townesend,** *John* (1746)

Townshend, *John (1473),* carpenter, f. 1473, l. 1496 – GB ⌑ Harvey.

Townshend, *Theodosia,* collagist, * 17.7.1893 Fairyfield (Kilmallock), † 4.6.1980 London – GB, IRL ⌑ Snoddy.

Townsley, *C. P.* (Townsley, Channel Pickering), painter, * 20.1.1867 Sedalia (Missouri), † 2.12.1921 London – USA, GB ⌑ Falk; Hughes; ThB XXXIII.

Townsley, *Channel Pickering* (Falk; Hughes) → **Townsley,** *C. P.*

Towora, *Anton* → **Tuvora,** *Anton*

Towora, *Antoní* → **Tuvora,** *Anton*

Towse, *Richard,* architect, f. 1868, l. 1886 – GB ⌑ DBA.

Towsey, *Joseph,* architect, f. 1780, l. 1795 – GB ⌑ Colvin.

Toxino, *Pere,* silversmith, f. 1466 – E ⌑ Ráfols III.

Toxochícuic, *Miguel* (Toxoxhicuic, Miguel), painter, f. 14.4.1556 – MEX ⌑ EAAm III; Toussaint.

Toxoxhicuic, *Miguel* (EAAm III) → **Toxochícuic,** *Miguel*

Toxværd, *Frants,* painter, * 1701 Kopenhagen (?), † before 2.10.1741 Kopenhagen – DK ⌑ ThB XXXIII; Weilbach VIII.

Toxward, *Christian Julius,* architect, f. 1846, l. 1888 – GB, NZ ⌑ DBA.

Toy, *Bernardi,* cabinetmaker, sculptor, f. 1583 – E ⌑ Ráfols III.

Toy, *Ruby Shuler,* painter, f. 1937 – USA ⌑ Falk.

Toy, *W. H.,* master draughtsman, f. 1909 – GB ⌑ Houfe.

Tōya → **Minsei**

Toya → **Rivière,** *Odette*

Tōyama, *Gorō* (Tōyama Gorō), painter, * 1888, † 1928 – J ⌑ Roberts.

Tōyama Denzō → **Hamano,** *Naoyuki*

Tōyama Gorō (Roberts) → **Tōyama,** *Gorō*

Tōyama Masatake → **Ryūunsai**

Toyen, painter, * 21.9.1902 Prag, † 9.11.1980 Paris – CZ, F ⌑ DA XXXI; Toman II.

Toyetti, *Domingo,* painter, f. 1869 – I, GCA ⌑ EAAm III.

Toyghuys, painter, f. 1754 – D ⌑ ThB XXXIII.

Toylain, engraver, f. 1727 – F ⌑ ThB XXXIII.

Toynbee, *Lawrence,* painter, * 1922 – GB ⌑ Spalding; Windsor.

Toynton, *Alfred Wright,* architect, f. 1894, l. 1923 – GB ⌑ DBA.

Tóyô → **Kaneshige,** *Tōjō*

Tōyō → **Sesshū**

Tōyō → **Tōkō**

Tōyō (1612), painter, * 1612 – J ⌑ Roberts.

Tōyō (1755), painter, * 1755, † 1839 – J ⌑ Roberts.

Tōyō (1779), painter, f. 1779 – J ⌑ Roberts.

Tōyō Sesshū (DA XXXI) → **Sesshū**

Toyoaki → **Utamaro** (1753)

Toyogawa Eishin → **Eishin** (1795)

Toyogorô → **Tsuishu,** *Yôsei*

Toyohara → **Chikaharu**

Toyohara Chikanobu (Roberts) → **Chikanobu,** *Toyohara*

Toyohara Koshirō → **Kuniteru** (1829)

Toyohara Koshirō → **Kuniteru** (1868)

Toyohara Naoyoshi → **Chikanobu,** *Toyohara*

Toyohara Yasohachi → **Kunichika**

Toyoharu (Utagawa Toyoharu), painter, master draughtsman, * 1735 Toyooka (Tajima), † 12.1.1814 Edo – J ⌑ DA XXXI; ELU IV; Roberts; ThB XXXIII.

Toyohide, woodcutter, f. 1801 – J ⌑ Roberts.

Toyohiko (Okamoto Toyohiko; Toyohiko, Okamoto), painter, * 25.8.1773 Bizen or Mizue, † 24.8.1845 Kyōto – J ⌑ DA XXIII; Roberts; ThB XXXIII.

Toyohiko, *Okamoto* (ThB XXXIII) → **Toyohiko**

Toyohiro (Utagawa Toyohiro), book illustrator, painter, master draughtsman, * 1773, † 23.5.1828 Edo – J ⌑ DA XXXI; Roberts; ThB XXXIII.

Toyohiro, *Ichiryûsai* → **Toyohiro**

Toyohisa, woodcutter(?), f. 1801, l. 1818 – J ⌑ Roberts.

Toyojirō → **Kazunobu** (1816)

Toyokawa → **Ashimaro**

Toyokuni (1769) (Utagawa Toyokuni (1)), book illustrator, painter, master draughtsman, * 1769 Edo(?), † 1825 Tokio(?) – J ⌑ DA XXXI; Roberts; ThB XXXIII.

Toyokuni (1777) (Toyokuni (2); Toyokuni (2, 1777)), painter, master draughtsman, illustrator, * 1777, † 1.11.1835 or 20.12.1835 – J ⌑ Roberts; ThB XXXIII.

Toyokuni (2) → **Kunisada** (1786)

Toyokuni (3) (ThB XXXIII) → **Kunisada** (1823)

Toyokuni (5) → **Kunisada** (1848)

Toyomaro, painter, f. 1804, l. 1818 – J ⌑ Roberts.

Toyomaru, woodcutter, f. 1785, l. 1797 – J ⌑ Roberts.

Toyomasa, woodcutter, f. 1770 – J ⌑ Roberts.

Toyomasa, *Yuho* → **Goshun**

Toyonobu → **Kunihisa**

Toyonobu (ELU IV) → **Toyonubu** (1711)

Toyonobu (1732), woodcutter, painter, † 1732 – J ⌑ Roberts.

Toyonobu (1770), woodcutter, f. 1770 – J ⌑ Roberts.

Toyonobu (1886), woodcutter, illustrator, † 1886 – J ⌑ Roberts.

Toyonubu (1711) (Ishikawa Toyonobu; Toyonobu; Toyonubu), painter, master draughtsman, * 1711 Edo, † 25.5.1785 or 1.7.1785 Tokio(?) – J ⌑ DA XVI; ELU IV; Roberts; ThB XXXIII.

Toyoshige → **Toyokuni** (1777)

Toyosuke, japanner, potter(?), * 1788(?), † 1858 – J ⌑ Roberts.

Toyota, *Yukata,* sculptor, f. 1950 – BR, RA, J ⌑ ArchAKL.

Toyota Hokkei (DA XXXI) → **Hokkei**

Toyotane, painter, f. 1745 – J ⌑ Roberts.

Toyotomi → **Ikkei** (1795)

Toyria, *Francisco,* sculptor, f. 1532 – E ⌑ ThB XXXIII.

Toysie, *Colin de,* illuminator, * Tournai, f. 1472 – B, F, NL ⌑ D'Ancona/Aeschlimann; ThB XXXIII.

Tōyū (1651), painter, f. 1651 – J ⌑ Roberts.

Tōyū (1715), painter, f. 1701 – J ⌑ Roberts.

Tōzaburō → **Yōho** (1809)

Tōzaka, *Chikao* → **Bun'yō**

Tōzaka, *Masao* → **Buntai**

Tozan Seinō → **Kenseki**

Tozelli, *Francesco* (Toselli, Francesco), portrait painter, * about 1745 Venedig (?) or Imola, † 1822 Amsterdam – NL, I ⊡ DEB XI; PittItalSettec; ThB XXXIII.

Tōzen → **Kenzan** (1663)

Tōzen (1444), painter, f. about 1444, l. 1452 – J ⊡ Roberts.

Tōzen (1686), painter, f. 1686 – J ⊡ Roberts.

Tozer, *Henry E.,* watercolourist, marine painter, illustrator, f. 1870, l. 1907 – GB ⊡ Brewington; Houfe.

Tozer, *Henry Spernon,* painter, f. 1892 – GB ⊡ Mallalieu; Wood.

Tozer, *Katharine,* book illustrator, f. 1936 – GB ⊡ Peppin/Micklethwait.

Tozer, *Mary Christine,* illustrator of childrens books, * 1947 – GB ⊡ Peppin/Micklethwait.

Tozetti, painter, f. about 1840 – I ⊡ ThB XXXIII.

Tozi, *Niko Petra,* graphic artist, * 16.8.1924 Ohrid – MK ⊡ ELU IV.

Tozmann, *Franz,* pewter caster, † before 1722 – A ⊡ ThB XXXIII.

Tōzō, japanner, f. 1643 – J ⊡ Roberts.

Tozzer, *A. Clare,* painter, f. 1927 – USA ⊡ Falk.

Tozzi, wood carver, f. 1701 – I ⊡ ThB XXXIII.

Tozzi, *Carlo,* silversmith, * about 1695 Rom, l. 1747 – I ⊡ Bulgari I.2.

Tozzi, *Mario,* painter, * 30.10.1895 Fossombrone, † 8.9.1979 St-Jean-du-Gard or Paris – I, F ⊡ Comanducci V; DA XXXI; DEB XI; DizArtItal; Edouard-Joseph III; PittItalNovec/1 II; PittItalNovec/2 II; ThB XXXIII; Vollmer IV.

Tozzi, *Pietro Paolo,* etcher (?), f. 1596, l. 1627 – I ⊡ ThB XXXIII.

Tozzo → **Tozzi**

Tozzo, *il* → **Lari,** *Antonio Maria*

Tozzola, *Carlo,* goldsmith, f. 7.6.1828 – I ⊡ Bulgari III.

Tozzola, *Giuseppe,* goldsmith, jeweller, f. 1813, l. 1838 – I ⊡ Bulgari III.

Tozzoli, *Gasparo de* (De Tozzoli, Gasparo), gem cutter, f. 1464, l. 1471 – I ⊡ Bulgari I.1.

Tra → **Trachsler,** *Beni*

Traarbach, *Johan,* watercolourist, master draughtsman, * about 15.2.1920 Dordrecht (Zuid-Holland), l. before 1970 – NL ⊡ Scheen II.

Traasdahl, *Per,* painter, * 24.2.1962 Odense – DK ⊡ Weilbach VIII.

Traaset, *Sven Olsen,* architect, * about 1699 Fåberg, † 1769 Sør-Aurdal – N ⊡ NKL IV.

Trabacchi, *Gaetano,* cameo engraver, f. 1851 – I ⊡ Bulgari I.2.

Trabacchi, *Giuseppe,* sculptor, * 1839 Rom, † 12.12.1908 or 12.12.1909 Rom – I ⊡ Panzetta; ThB XXXIII.

Trabado, *Toribio de,* building craftsman, f. 1604 – E ⊡ González Echegaray.

Trabaldese, *Francesco* → **Traballesi,** *Francesco*

Traballese, *Francesco* → **Traballesi,** *Francesco*

Traballesi, *Agata,* painter, f. about 1551 – I ⊡ ThB XXXIII.

Traballesi, *Bartolomeo,* painter, * about 1540 Florenz, † 1585 Florenz – I ⊡ DEB XI; PittItalCinquec; ThB XXXIII.

Traballesi, *Felice,* sculptor, f. 11.1591, l. 1599 – I ⊡ ThB XXXIII.

Traballesi, *Francesco,* painter, architect, sculptor, * 1544 Florenz, † 21.4.1588 Mantua – I ⊡ DEB XI; ThB XXXIII.

Traballesi, *Gaetano,* sculptor, f. 1762 – I ⊡ ThB XXXIII.

Traballesi, *Giov.* → **Traballesi,** *Giuliano*

Traballesi, *Giuliano,* painter, etcher, * 2.11.1727 Florenz, † 14.11.1812 Mailand – I ⊡ Comanducci V; DA XXXI; DEB XI; PittItalSettec; ThB XXXIII.

Traballesi, *Niccolò,* goldsmith, f. about 1551 – I ⊡ ThB XXXIII.

Trabalza, *Decio,* portrait painter, history painter, † 1842 Rom – I ⊡ DEB XI; ThB XXXIII.

Trabalza, *Leopoldo,* sculptor, f. 1844 – I ⊡ ThB XXXIII.

Traband, *Erwin,* watercolourist, * 13.11.1908 Haguenau – F ⊡ Bauer/Carpentier V.

Trabattoni, *Maurizio,* painter, * 1960 Lugano – CH ⊡ KVS.

Trabaud, marine painter, portrait painter, f. about 1840 – F ⊡ ThB XXXIII.

Trabauer, *Josef,* goldsmith (?), f. 1865, l. 1891 – A ⊡ Neuwirth Lex. II.

Trabbi, *Francesco,* silversmith, * about 1742, l. 1786 – I ⊡ Bulgari I.2.

Trabeczky, *Ignaz,* miniature painter, * 1727 Wien, † 1780 or 1779 Prag – A, CZ ⊡ Schidlof Frankreich.

Trabel, *Jörg,* painter, * Innsbruck, † 1614 Brixen – A, I ⊡ ThB XXXIII.

Trabel, *Paul,* painter, * Sterzing, f. 1562, † about 1585 or 1586 Innsbruck – A ⊡ ThB XXXIII.

Traber, *A.,* pewter caster, f. 1601 – CH ⊡ Bossard.

Traber, *Camille,* designer, * 1857 or 1858 Frankreich, l. 15.7.1895 – USA ⊡ Karel.

Traber, *Caspar,* pewter caster, * 1663 (?), l. 1710 – CH ⊡ Bossard; ThB XXXIII.

Traber, *Paul(?),* painter, f. about 1523 – D ⊡ ThB XXXIII.

Traber, *Paul (?)* (ThB XXXIII) → **Traber,** *Paul (?)*

Traber, *Sebastian,* stonemason, f. 1652 – CH ⊡ Brun III.

Traber, *Ulrich,* stonemason, f. 1621, l. 1636 – CH ⊡ ThB XXXIII.

Trabl, *Paul* → **Trabel,** *Paul*

Traboco, *Bernhard,* building craftsman, f. 1725 – D ⊡ ThB XXXIII.

Trabold, *A.,* illustrator, f. 1901 – USA ⊡ Falk.

Traboux Feliz, *Manuel Antonio,* master draughtsman, watercolourist, * 27.3.1955 Santo Domingo – DOM ⊡ EAPD.

Trabschuch, *Gottlob* → **Trappschuh,** *Gottlob* (1718)

Trabuc, *Louis,* painter, * 2.8.1928 Marseille – F ⊡ Alauzen.

Trabucchi, *Alfredo,* painter, * 1876 Reggio nell'Emilia, † 16.1.1918 Reggio nell'Emilia – I ⊡ Comanducci V.

Trabucci, ceramist, f. 1802 – F ⊡ ThB XXXIII.

Trabucco, architect, f. 1822 – F ⊡ Audin/Vial II.

Trabucco, *Alberto J.,* painter, * 24.3.1899 Buenos Aires, † 1990 – RA ⊡ EAAm III.

Trabucco, *Antonio,* bell founder, f. 1601 – I ⊡ ThB XXXIII.

Trabucco, *Giovanni Battista,* sculptor, * 1844 Turin, l. 1878 – F, I ⊡ Alauzen; Panzetta; ThB XXXIII.

Trabucco, *Marie-Louise,* painter, f. 1901 – F ⊡ Bénézit.

Trabugg, *Peter Anton,* sculptor, f. 1642, l. 1646 – I ⊡ ThB XXXIII.

Trabukier, *Aubert,* painter, * Mechelen, f. 1522, l. 1532 – B, NL ⊡ ThB XXXIII.

Trabulo, painter, * 1957 – P ⊡ Pamplona V.

Trabute, *William,* portrait painter, f. 1670, l. 1678 – GB ⊡ Waterhouse 16./17.Jh..

Trabutty, *William* → **Trabute,** *William*

Trac, *F.* → **Track,** *F.*

Tracassa → **Bonistalli,** *Andrea di Simone*

Traccia, *Sismondo,* painter, * about 1575 Rom, † 17.8.1658 Rom – I ⊡ ThB XXXIII.

Trace, *Marian,* painter, f. 1925 – USA ⊡ Hughes.

Trace, *Theodora,* painter, sculptor, f. 1925 – USA ⊡ Hughes.

Tracet, architect, f. 1620 – F ⊡ Brune; ThB XXXIII.

Tracey, *John Joseph,* genre painter, * 1813 Dublin, † 11.1873 Dublin – IRL ⊡ Strickland II; ThB XXXIII.

Tracey, *O.,* painter, f. 1870 – GB ⊡ Johnson II; Wood.

Trach, *Anton,* sculptor, f. 1774 – A ⊡ ThB XXXIII.

Trachantzis, *Eustathios,* painter of saints, * 1939 Athen – GR ⊡ Lydakis IV.

Trache, *Joh. Friedr. Rudolf* → **Trache,** *Rudolf*

Trache, *Johann Friedrich Rudolf* (Jansa) → **Trache,** *Rudolf*

Trache, *Rudolf* (Trache, Johann Friedrich Rudolf), watercolourist, genre painter, master draughtsman, illustrator, * 7.9.1866 Dresden, l. before 1939 – D ⊡ Jansa; Ries; ThB XXXIII.

Trachel, *Antoine* → **Trachel,** *Antonio*

Trachel, *Antonio,* sculptor, wood carver, * 24.3.1828 Nizza, † 12.1903 Nizza – F ⊡ Alauzen; ThB XXXIII.

Trachel, *Domenico* (Trachel, Dominique), marine painter, veduta painter, * 1830 Nizza, † 12.6.1897 Nizza – F ⊡ Alauzen; Brewington; DEB XI; ThB XXXIII.

Trachel, *Dominique* (Alauzen; Brewington) → **Trachel,** *Domenico*

Trachel, *Ercole* (Trachel, Hercule), history painter, genre painter, portrait painter, veduta painter, decorative painter, * 1820 Nizza, † 1872 Nizza – F ⊡ Alauzen; DEB XI; Schurr VI; ThB XXXIII.

Trachel, *Fanny,* painter, f. 1908 – F ⊡ Alauzen.

Trachel, *Hercule* (Schurr VI) → **Trachel,** *Ercole*

Trachel, *Jean* (Trachet, Jean), copyist, miniature painter, illuminator, scribe, f. 1434 – F ⊡ Bradley III; D'Ancona/Aeschlimann; ThB XXXIII.

Trachet, *Jean* (Bradley III; D'Ancona/Aeschlimann) → **Trachel,** *Jean*

Trachez, *Jacob Andries* (DPB II) → **Trachez,** *Jacques André Joseph*

Trachez, *Jacques André Joseph* (Trachez, Jacob Andries), watercolourist, copper engraver, * 30.11.1746 Antwerpen, † 24.10.1820 Antwerpen – B ⊡ DPB II; ThB XXXIII.

Trachez, *Jean* → **Trachez,** *Jacques André Joseph*

Trachon, *Pierre,* painter, f. 1548 – F ⊡ Audin/Vial II.

Trachsel, *Albert* (Trachsel, Albert-Abraham), architect, illustrator, genre painter, * 23.12.1863 Nidau or Bern, † 26.1.1929 Genf – CH ☐ Delaire; Edouard-Joseph III; Plüss/Tavel II; Schurr VI; ThB XXXIII.

Trachsel, *Albert-Abraham* (Delaire) → Trachsel, *Albert*

Trachsel, *Charles François*, lithographer, * 29.6.1816 Yverdon, † 18.10.1907 Lausanne – CH ☐ ThB XXXIII.

Trachsel, *Christian*, architect, * 28.3.1852 Rüeggisberg, † 7.6.1911 Bern – CH ☐ ThB XXXIII.

Trachsel, *Jean-Philippe*, lithographer (?), * 28.4.1804 Yverdon, l. 1864 – CH ☐ Brun IV.

Trachsel, *Matthias*, painter, master draughtsman, * 6.8.1945 Frauenfeld – CH ☐ KVS.

Trachsel, *Peter*, performance artist, conceptual artist, environmental artist, assemblage artist, body artist, * 2.5.1949 Schaffhausen – CH ☐ KVS; LZSK.

Trachsler, *Beni* (Trachsler, Beni Emil), painter, master draughtsman, * 2.6.1925 Winterthur – CH ☐ KVS; LZSK.

Trachsler, *Beni Emil* (LZSK) → Trachsler, *Beni*

Trachsler, *Franz Remigius*, goldsmith, * Stans (Luzern), f. 1724, l. 1752 – CH ☐ Brun IV; ThB XXXIII.

Trachsler, *Hermann*, copper engraver, * 1803, † about 1835 – CH ☐ Brun IV.

Trachsler, *J. Heinrich*, pewter caster, f. 1780, l. 1804 – CH ☐ Bossard.

Trachtenberg, *Naum Efimovič*, architect, * 4.1.1910 Bachmač (Ukraine), † 16.10.1977 Minsk – BY, UA ☐ KChE I.

Trachter, *Simche*, painter, graphic artist, * 1900 Lublin, † 7.1942 (Konzentrationslager) Treblinki – PL ☐ Vollmer IV.

Trachtová, *Eva*, ceramist, * 1932 – SK ☐ ArchAKL.

Trachy, *Jacques André Joseph* → Trachez, *Jacques André Joseph*

el Tracista → Concepció, *Fray Josep de la*

Track, *F.*, potter, f. about 1560, l. 1568 – D ☐ ThB XXXIII.

Trackert, *C.*, porcelain painter, f. 1827, l. 1835 – D ☐ ThB XXXIII.

Trackert, *Friedrich*, lithographer, * 12.12.1806, † 7.11.1858 Braunschweig – D ☐ ThB XXXIII.

Trackert, *Gg. Friedrich Ludwig* → Trackert, *Friedrich*

Trackh, *Josef František* (Toman II) → Trackh, *József Ferenc*

Trackh, *Josef Franz* → Trackh, *József Ferenc*

Trackh, *József Ferenc* (Trackh, Josef František), sculptor, medalist, * about 1775, † 1832 Körmöcbánya – H, CZ, RO ☐ ThB XXXIII; Toman II.

Trackh, *Nikolaus*, bell founder, f. 1741 – D ☐ ThB XXXIII.

Tracol, cabinetmaker, f. about 1750 – F ☐ ThB XXXIII.

Tracy, master draughtsman, f. before 1782 – GB ☐ ThB XXXIII.

Tracy, *Charles D.*, painter, f. 1913 – USA ☐ Falk.

Tracy, *Charles Hanbury*, architect, * 1778, † 2.1858 Toddington – GB ☐ Colvin.

Tracy, *Elizabeth*, painter, * 5.6.1911 Boston (Massachusetts) – USA ☐ Falk.

Tracy, *Evarts* (Tracy, Ewarts), architect, * 1865 or 1868 Plainfield (New Jersey) or New York, † 31.1.1922 Paris-Neuilly – USA ☐ Delaire; EAAm III; ThB XXXIII.

Tracy, *Ewarts* (Delaire; EAAm III) → Tracy, *Evarts*

Tracy, *G. P.* → Tracy, *S.*

Tracy, *Glen*, painter, * 24.1.1883 Hudson (Michigan) – USA ☐ Falk; Vollmer IV.

Tracy, *Henri-Charles de* (De Tracy, Henri-Charles), miniature painter, master draughtsman, * 1839 Lille, † 1893 Gent – B ☐ DPB I.

Tracy, *Henri Ivor Bernard* (De Tracy, Henri Ivon Bernard), miniature painter, master draughtsman, * 1866 Oostakker, † 1952 Gent – B ☐ DPB I.

Tracy, *Henry Prevost*, poster painter, illustrator, poster artist, * 1888, † 19.2.1919 Denver (Colorado) – USA ☐ Falk.

Tracy, *Henry R.*, painter, * 1833 Oxford (New York), l. 1906 – USA ☐ Falk.

Tracy, *John M.* (Tracy, John Martin), genre painter, portrait painter, landscape painter, marine painter, * 1844 Rochester (Ohio), l. 1893 – USA ☐ Hughes; ThB XXXIII.

Tracy, *John Martin* (Hughes) → Tracy, *John M.*

Tracy, *Lois* (Tracy, Lois Bartlett), landscape painter, * 9.12.1901 Jackson (Michigan) – USA ☐ EAAm III; Falk; Vollmer IV.

Tracy, *Lois Bartlett* (EAAm III; Falk) → Tracy, *Lois*

Tracy, *Lucile Snow*, wood carver, f. 1932 – USA ☐ Hughes.

Tracy, *Montminy* (Mistress) → Tracy, *Elizabeth*

Tracy, *S.*, landscape painter, f. 1859, † 9.9.1863 – USA ☐ Groce/Wallace.

Tracy, *Samuel William*, architect, f. 1854, l. 1872 – GB ☐ DBA.

Tracy, *Swartwout and Co.* → Tracy, *Evarts*

Tracy, *Swartwout and Litchfield* → Tracy, *Evarts*

Tradate, *Antonio* (DEB XI) → Antonio da Tradate

Tradate, *Antonio da* → Antonio da Tradate

Tradate, *Jacopino da* → Jacopino da Tradate

Tradate, *Maurizio*, embroiderer, f. 1646 – I ☐ ThB XXXIII.

Tradel, *Kaspar*, painter, * Amsterdam (?), f. 1612, l. 1615 – NL, I ☐ ThB XXXIII.

Tradelli, *Kaspar* → Tradel, *Kaspar*

Trader, *Effie Corwin*, miniature painter, * 18.2.1874 Xenia (Ohio), l. 1940 – USA ☐ Falk; ThB XXXIII.

Trader, *Horn* → Smith, *Alfred Aloysius*

Trader Horn → Smith, *Albert Aloysius*

Trådset, *Sven Olsen* → Traaset, *Sven Olsen*

Träber, *J. F. A. M.*, porcelain painter, ceramist, f. about 1910 – D ☐ Neuwirth II.

Trächsel, *Marti*, goldsmith, f. 1378 – CH ☐ Brun III.

Trächsel, *Martin* → Trächsel, *Marti*

Traedl, *M.* → Trädl, *M.*

Trädl, *M.*, copper engraver, f. 1751 – CZ ☐ ThB XXXIII; Toman II.

Traedwell, *Jona*, portrait painter, f. 1840, l. 1851 – USA ☐ Groce/Wallace.

Träffler, *Joh. Christoph* (1) → Treffler, *Joh. Christoph* (1650)

Träffler, *Joh. Philipp* → Treffler, *Joh. Philipp*

Traefler, *Thomas*, painter, sculptor (?), f. about 1671 – D ☐ ThB XXXIII.

Trægaard, *Alexander* (Treghart, Alexander), goldsmith, maker of silverwork, * about 1584 Nürnberg, † 24.8.1654 Kopenhagen – D, DK ☐ Bøje I; Kat. Nürnberg; ThB XXXIII; Weilbach VIII.

Trægaard, *Hans* (ThB XXXIII) → Trægaard, *Hans*

Trægaard, *Hans*, goldsmith, f. 1608, l. 1634 – DK ☐ Bøje III; ThB XXXIII.

Trägårdh, *Björn* (Trägårdh, Björn Ivar), painter, master draughtsman, graphic artist, * 21.11.1908 Uppsala – S ☐ Konstlex.; SvK; SvKL V.

Trägårdh, *Björn Ivar* (SvKL V) → Trägårdh, *Björn*

Trägårdh, *Carl* (Konstlex.) → Trägårdh, *Carl Ludvig*

Trägårdh, *Carl Ludvig* (Trägårdh, Carl), painter, master draughtsman, * 20.9.1861 Kristianstad, † 5.6.1899 or 6.6.1899 Paris – S ☐ Konstlex.; SvK; SvKL V; ThB XXXIII.

Trägårdh, *Ebba Eleonora Gerda Gabriella* (SvKL V) → Trägårdh, *Gerda*

Trägårdh, *Gerda* (Trägårdh, Ebba Eleonora Gerda Gabriella), portrait painter, * 10.1.1848 Lund, † 1.12.1925 St. Köpinge – S ☐ SvKL V; ThB XXXIII.

Trägårdh, *Göta* (Trägårdh, Göta Elisabeth), textile artist, master draughtsman, * 8.12.1904 Stockholm, † 1984 Stockholm – S ☐ Konstlex.; SvK; SvKL V.

Trägårdh, *Göta Elisabeth* (SvKL V) → Trägårdh, *Göta*

Trägårdh, *Jan* → Trägårdh, *Jan Krister*

Trägårdh, *Jan Krister*, designer, * 15.1.1931 Stockholm – S, DK ☐ DKL II.

Trägårdh, *Sidsel* → Trägårdh, *Sidsel Layla*

Trägårdh, *Sidsel Layla*, painter, pattern designer, * 20.8.1912 Kongsberg – S ☐ SvKL V.

Trägårdh, *Stig* → Trägårdh, *Stig Edvin*

Trägårdh, *Stig Edvin*, painter, master draughtsman, * 8.3.1914 Stockholm – S ☐ SvKL V.

Träger, *Adolf*, painter, * 22.1.1888 České Budějovice, l. before 1958 – CZ ☐ Toman II; Vollmer IV.

Träger, *Alexander* → Trægaard, *Alexander*

Träger, *E.*, sculptor, f. 1866 – D ☐ ThB XXXIII.

Traeger, *F.*, architect, f. 1825 – D ☐ ThB XXXIII.

Traeger, *Gustav Albrecht*, painter, * 1792 Naumburg, l. after 1808 – D ☐ ThB XXXIII.

Träger, *Johann Benjamin* → Tröger, *Johann Benjamin*

Träger, *Johann Georg*, maker of silverwork, * about 1726 Döbeln, † 1774 – D ☐ Seling III.

Träger, *Johannes*, altar architect, f. 1740, l. 1753 – CZ ☐ ThB XXXIII.

Träger, *Karl Heinrich*, porcelain colourist, f. 1795 – D ☐ Sitzmann.

Traeger, *L.*, master draughtsman, f. 1852 – D ☐ ThB XXXIII.

Traeger, *Martin*, goldsmith (?), f. 1867 – A ☐ Neuwirth Lex. II.

Träger, *Philipp David,* maker of silverwork, clockmaker, * about 1764, † 1851 – D ⌑ Seling III.

Träger, *Theodor,* painter, sculptor, * 1878, † 1957 Kassel – D ⌑ Vollmer IV.

Traeger, *Wilhelm,* painter, graphic artist, * 27.5.1907 Wien, † 10.7.1980 Ried (Innkreis) – A ⌑ Fuchs Maler 20.Jh. IV; List.

Träncker, *Adam Samuel* → **Tränckner,** *Adam Samuel*

Tränckner, *Adam Samuel,* pewter caster, f. 1732, † before 6.1771 Dresden – D ⌑ ThB XXXIII.

Traer, *Joao Xavier,* painter, sculptor, * 23.10.1668 Brixen, † 4.5.1737 Para – BR ⌑ EAAm III.

Traeri, *Antonio,* sculptor, f. 1711 – I ⌑ ThB XXXIII.

Träsk, *Viljo* → **Teräs,** *Viljo*

Träsk, *Viljo Aleksander* → **Teräs,** *Viljo*

Trætteberg, *Hallvard,* painter, blazoner, * 21.4.1898 Løten, l. 1982 – N ⌑ NKL IV.

Träutmann, *Joh. Michael* → **Treutmann,** *Joh. Michael*

Träxl (Steinmetz- und Bildhauer-Familie) (ThB XXXIII) → **Träxl,** *Franz Vital*

Träxl (Steinmetz- und Bildhauer-Familie) (ThB XXXIII) → **Träxl,** *Hans*

Träxl (Steinmetz- und Bildhauer-Familie) (ThB XXXIII) → **Träxl,** *Lorenz*

Träxl (Steinmetz- und Bildhauer-Familie) (ThB XXXIII) → **Träxl,** *Severin*

Träxl, *Egyd,* architect, f. 1610 – A ⌑ ThB XXXIII.

Träxl, *Franz Vital,* stonemason, sculptor, f. 1728, † 1754 – A ⌑ ThB XXXIII.

Träxl, *Hans,* stonemason, sculptor, * about 1629, † 24.7.1689 – A ⌑ ThB XXXIII.

Träxl, *Lorenz,* stonemason, sculptor, f. 1690, † 8.5.1700 – A ⌑ ThB XXXIII.

Träxl, *Severin,* sculptor, f. 1717 – A ⌑ ThB XXXIII.

Träxler, *Adam,* mason (?), architect (?), f. 1705 – A ⌑ List.

Träxler, *Bartlmä,* architect, * about 1681, † 25.4.1741 – A ⌑ List.

Träxler, *Johann (1740)* (Träxler, Johann (der Jüngere)), architect (?), mason, f. 1740 – A ⌑ List.

Träxler, *Johannes (1692)* (Träxler, Johannes (der Ältere)), mason (?), architect (?), f. 1692 – A ⌑ List.

Trafeli, *Mino,* sculptor, * 29.12.1922 Volterra – I ⌑ DEB XI; DizBolaffiScult.

Trafell, *Joan,* architect, f. 1569, l. 1574 – E ⌑ Ràfols III.

Traffelet, *Friedrich Eduard* (Plüss/Tavel II) → **Traffelet,** *Fritz*

Traffelet, *Fritz* (Traffelet, Friedrich Eduard), painter, master draughtsman, * 27.8.1897 Bern, † 20.12.1954 Bern – CH ⌑ Plüss/Tavel II; ThB XXXIII; Vollmer IV.

Trafford, *Lionel J.,* painter, f. 1899 – GB ⌑ Wood.

Trafford Major, painter, f. 1893 – GB ⌑ Johnson II; Wood.

Trafforels, *Léonard,* mason, f. 9.10.1531, l. 4.5.1539 – F ⌑ Roudié.

Traffoure, *Léonard* → **Trafforels,** *Léonard*

Traficante, *Osvaldo Rosario,* painter, sculptor, * 9.12.1921 Rosario – RA ⌑ EAAm III; Merlino.

Trafvenfelt, *Hjalmar* → **Trafvenfelt,** *Hjalmar Ludvig*

Trafvenfelt, *Hjalmar Ludvig,* painter, * 11.10.1851 Fiholm (Jäders socken), † 9.2.1937 Askersund – S ⌑ SvKL V.

Tragan, *Berta,* painter, f. about 1900 – A ⌑ Fuchs Maler 19.Jh. IV.

Tragasakai, *E. R.,* silk painter, f. 1869, l. before 1982 – J ⌑ Brewington.

Tragatschnig, *Siegfried,* painter, graphic artist, * 10.11.1927 Theißing (Kärnten) – A ⌑ Fuchs Maler 20.Jh. IV; List.

Tragbott, *Conzmann,* minter, f. 1365, l. 1399 – CH ⌑ Brun III.

Trager, *Franz,* porcelain painter, f. 1894 – A ⌑ Neuwirth II.

Trager, *Hans,* mason, f. 1481 – D ⌑ ThB XXXIII.

Trager, *Henry,* porcelain painter, flower painter, f. 1887, l. 1909 – F ⌑ Neuwirth II.

Trager, *Jules,* bird painter, porcelain painter, flower painter, f. 1847, l. 1873 – F ⌑ Neuwirth II.

Trager, *Leopold,* minter, f. about 1595 – CH ⌑ Brun IV.

Trager, *Louis,* porcelain painter, decorative painter, f. 1884, l. 1904 – F ⌑ Neuwirth II.

Trager, *Philip,* photographer, * 27.2.1935 Bridgeport (Connecticut) – USA ⌑ Naylor.

Trageton, *Lars Aslakson,* rose painter, * 1770 Skurdalen (Hol), † 14.5.1839 Nedstrand (Tysvær) – N ⌑ NKL IV.

Tragi, portrait painter, f. 1601 – USA, F ⌑ ThB XXXIII.

Tragin, *Camille,* ceramics painter, f. before 1869 – F ⌑ Neuwirth II.

Tragin, *Pierre Desiré,* sculptor, * 7.1.1812 Paris, l. 1870 – F ⌑ Lami 19.Jh. IV; ThB XXXIII.

Tragpreth, *Peter* → **Tagbrecht,** *Peter*

Tragseiler, *Ludwig,* sculptor, * 13.2.1879 Innsbruck – A ⌑ ThB XXXIII.

Tragut, *Bernhard,* painter, graphic artist, * 17.5.1957 Purgstall (Nieder-Österreich) – A ⌑ Fuchs Maler 20.Jh. IV.

Tragy, *Otto,* portrait painter, genre painter, still-life painter, * 7.3.1866 Prag, † 7.1.1928 München-Pasing – D ⌑ Ries; ThB XXXIII; Toman II.

Trahanns, *Thomas* → **Trahoug,** *Tomas*

Trahanns, *Tomas* → **Trahoug,** *Tomas*

Traher, *William Henry,* fresco painter, illustrator, designer, lithographer, * 6.4.1908 Rock Springs (Wyoming) – USA ⌑ EAAm III; Falk.

Trahern, *Laura,* portrait painter, f. 1880 – USA ⌑ Hughes.

Traherne, *Margaret,* painter, f. 1960 – GB ⌑ Spalding.

Trahoug, *Thomas* → **Trahoug,** *Tomas*

Trahoug, *Tomas,* pearl embroiderer, f. 1559, l. 1561 – S ⌑ SvKL V.

Traiamonte, *Domenico,* ornamental sculptor, f. about 1445 – I ⌑ ThB XXXIII.

Traies, *F. D.* (Grant; Johnson II) → **Traies,** *Frank D.*

Traies, *Francis D.* (Mallalieu; Wood) → **Traies,** *Frank D.*

Traies, *Frank D.* (Traies, Francis D.; Traies, F. D.), landscape painter, animal painter, * 1826, † 1857 – GB ⌑ Grant; Johnson II; Mallalieu; Wood.

Traies, *Jehan de,* goldsmith, f. 1313 – F ⌑ Nocq IV.

Traies, *William,* landscape painter, miniature painter, * 1789 Crediton (Devonshire), † 23.4.1872 Exeter (Devonshire) – GB ⌑ Foskett; Grant; Mallalieu; ThB XXXIII; Wood.

Traignac, *Reygnaud* → **Tignat,** *Reygnaud*

Trail, *A. A.* (Trail, Ann Agnes; Trfail, A.), portrait miniaturist, f. before 1823, l. 1833 – GB ⌑ Foskett; Johnson II; Schidlof Frankreich; ThB XXXIII.

Trail, *Ann Agnes* (Foskett) → **Trail,** *A. A.*

Trail, *Cecil G.,* painter, f. 1892 – GB ⌑ Wood.

Trail, *Jesie,* painter, etcher, * 1881 Melbourne, † 1967 Emerald (Victoria) – AUS ⌑ Robb/Smith.

Trail, *Jessie Constance Alicia* → **Trail,** *Jesie*

Trailin, *Sergej Aleksandrovič,* painter, * 1872, † after 1938 – RUS ⌑ Severjuchin/Lejkind.

Trailina, *Klavdija Semenovna,* artisan, * 1879, † after 1938 – RUS, CZ ⌑ Severjuchin/Lejkind.

Traill, *Alice Margaret,* still-life painter, landscape painter, f. 1882, l. 1907 – GB ⌑ McEwan.

Traill, *Isabel,* painter, f. 1982 – GB ⌑ McEwan.

Traill, *Thomas W.,* marine painter, master draughtsman, f. about 1872, l. before 1982 – GB ⌑ Brewington.

Traimer, *Heinz,* graphic artist, advertising graphic designer, * 30.9.1921 Schondorf – A ⌑ Fuchs Maler 20.Jh. IV.

Train, *Daniel N.,* carver, f. 1799, l. 1811 – USA ⌑ Groce/Wallace.

Train, *E.,* copper engraver, f. about 1828 – GB ⌑ Lister; ThB XXXIII.

Train, *Edward,* landscape painter, f. 1851 – GB ⌑ Wood.

Train, *Eugène,* architect, * 1832 Toul, † 1903 Annecy – F ⌑ DA XXXI; ThB XXXIII.

Train, *H. Scott,* illustrator, f. 1940 – USA ⌑ Falk.

Train, *René-Victor,* architect, * 1868 Paris, l. after 1892 – F ⌑ Delaire.

Train, *Thomas,* portrait painter, landscape painter, * 20.12.1890 or 21.12.1890 Carluke (Strathclyde), l. before 1958 – GB ⌑ McEwan; ThB XXXIII; Vollmer IV.

Trainel, *Péronnet,* minter, f. 1424, l. 1429 – F ⌑ Audin/Vial II.

Traini, *Alessandro,* painter, f. before 1798 – I ⌑ ThB XXXIII.

Traini, *Francesco,* miniature painter, f. 30.8.1321, l. 17.9.1363 – I ⌑ DA XXXI; DEB XI; PittItalDuec; ThB XXXIII.

Trainini, *Vittorio,* fresco painter, * 6.3.1888 Mompiano (Brescia), † 19.8.1969 Mompiano (Brescia) – I ⌑ Comanducci V; ThB XXXIII; Vollmer IV.

Traisch, *J.* → **Treusch,** *J.*

Traisegnie, *Gilles (?)* → **Traixegnie,** *Gilles*

Traité, *Manuel,* wax sculptor, f. 1949 – E ⌑ Ràfols III.

Traiteur (Petschaftstecher- und Kunstschlosser-Familie) (ThB XXXIII) → **Traiteur,** *Charles-Barthélemy*

Traiteur (Petschaftstecher- und Kunstschlosser-Familie) (ThB XXXIII) → **Traiteur,** *Christian*

Traiteur (Petschaftstecher- und Kunstschlosser-Familie) (ThB XXXIII) → **Traiteur,** *Jacques (1698)*

Traiteur (Petschaftstecher- und Kunstschlosser-Familie) (ThB XXXIII) → **Traiteur,** *Jacques (1784)*

Traiteur (Petschaftstecher- und Kunstschlosser-Familie) (ThB XXXIII) → **Traiteur,** *Jean-Charles*

Traiteur (Petschaftstecher- und
Kunstschlosser-Familie) (ThB XXXIII)
→ **Traiteur,** *Jean-Jacques*

Traiteur (Petschaftstecher- und
Kunstschlosser-Familie) (ThB XXXIII)
→ **Traiteur,** *Joseph*

Traiteur (Petschaftstecher- und
Kunstschlosser-Familie) (ThB XXXIII)
→ **Traiteur,** *Mathias-Jacques*

Traiteur (Petschaftstecher- und
Kunstschlosser-Familie) (ThB XXXIII)
→ **Traiteur,** *Pierre*

Traiteur **(1750)** (Traiteur), engraver,
f. 1750 – F ☐ Brune.

Traiteur **(1788),** medalist, f. 1788 – CH
☐ Brun IV.

Traiteur, *Charles-Barthélemy,* locksmith,
* 1759, † 25.8.1824 Straßburg – F
☐ ThB XXXIII.

Traiteur, *Christian,* stamp carver,
locksmith, * about 1719, † 7.4.1779
Straßburg – F ☐ ThB XXXIII.

Traiteur, *Gustav von* → **Traitteur,**
Wilhelm von

Traiteur, *Jacques (1698),* stamp carver,
locksmith, * 1698, † 8.11.1773 Straßburg
– F ☐ ThB XXXIII.

Traiteur, *Jacques (1784),* stamp carver,
locksmith, f. 1784, l. 1802 – F
☐ ThB XXXIII.

Traiteur, *Jacques Barthélemy* → **Traiteur,**
Charles-Barthélemy

Traiteur, *Jean-Charles,* stamp carver,
locksmith, * 1718, † 1780 Straßburg
– F ☐ ThB XXXIII.

Traiteur, *Jean-Jacques,* stamp
carver, locksmith, f. 9.8.1734 – F
☐ ThB XXXIII.

Traiteur, *Joseph,* stamp carver, locksmith,
* 1710, † 26.3.1767 Straßburg – F
☐ ThB XXXIII.

Traiteur, *Mathias-Jacques,* stamp carver,
locksmith, * 1741, † 29.5.1810 Straßburg
– F ☐ ThB XXXIII.

Traiteur, *Pierre,* stamp carver,
* Püttlingen (Lothringen), f. 18.3.1699
– F ☐ ThB XXXIII.

Traitteur, *Johann Andreas von,*
fortification architect, * 30.7.1753
Philippsburg (Baden), † 20.1.1825
Bruchsal – D ☐ ThB XXXIII.

Traitteur, *Wilhelm von,* master
draughtsman, * 1.2.1788 Mannheim,
† 1859 Mannheim – D ☐ ThB XXXIII.

Traixegnie, *Gilles,* copper engraver,
f. 1661 – B, NL ☐ ThB XXXIII.

Traixenie, *Gilles* → **Traixegnie,** *Gilles*

Traiz, *Balzarin de* → **Trez,** *Balzarin de*

Trajan, *T.* (Falk) → **Trajan,** *Turku*

Trajan, *Turku* (Trajan, T.), sculptor,
* 1887, † 1959 – USA ☐ Falk;
Vollmer VI.

Trajani, *Giuseppe,* painter, * Fermo (?),
f. 1701 – I ☐ DEB XI; ThB XXXIII.

Trajanovski, *Dimitar,* sculptor, * 1929
Ljubaništa (Ohrid) – MK ☐ ELU IV.

Trajecto, *Arnoldus de,* copyist, f. 1401
– D ☐ Bradley III.

Trajecto, *Paulus de,* copyist, f. 1430
– NL ☐ Bradley III.

Trajkovski, *Borislav,* painter, * 1915
Bitola – YU ☐ Vollmer IV.

Trakas, *George,* artist, * 1944 Quebec
– USA, CDN ☐ ContempArtists.

Trakhman, *Mikhail,* photographer,
* 3.1918 Moskau, † 1976 Moskau –
RUS ☐ Naylor.

Trakhman, *Mikhail Anatol'evich* →
Trakhman, *Mikhail*

Trakranen, *Nicolaas Alexander Frederik
van Taack* (Taack Tra Kranen, Alexander
van; Taack Trakranen, Alexander
van), portrait painter, flower painter,
* 1.2.1885 Haarlem (Noord-Holland),
l. before 1970 – NL ☐ Mak van Waay;
Scheen II; Vollmer IV.

Tralau, *Marianne,* weaver, painter, * 1935
Rostock – D ☐ KünNRW II.

Trales, *A. C.* → **Cartmell,** *Alban J.*

Tralle, *Earle,* artist, f. 1932 – USA
☐ Hughes.

Trallero, *Mimi,* painter, f. 1934 – E
☐ Ráfols III.

Trallgöken → **Almquist,** *Bertil*

Tralli, *Santo* → **Trolli,** *Santo*

Tralls, *G.,* porcelain painter, f. 1894 – PL,
D ☐ Neuwirth II.

Traluval, copper engraver, f. about 1765
– F ☐ ThB XXXIII.

Tramajoni, *Antonio,* painter, * 22.10.1915
Mailand – I ☐ Comanducci V.

Tramaroli, *Alessio,* goldsmith, f. 1591,
l. 1603 – I ☐ Bulgari I.3/II.

Tramaroli, *Conforzio,* goldsmith,
f. 30.7.1498, l. 1524 – I
☐ Bulgari I.3/II.

Tramaroli, *Nerio,* goldsmith, f. 15.8.1610
– I ☐ Bulgari I.3/II.

Tramaroli, *Paolo Antonio,* goldsmith,
f. 1600, l. 1607 – I ☐ Bulgari I.3/II.

Tramaroli, *Patrizio,* goldsmith, f. 1543,
l. 1575 – I ☐ Bulgari I.3/II.

Tramaseur, *Guillaume,* trellis
forger, f. 1774, l. 1789 – B, NL
☐ ThB XXXIII.

Tramassac, *Georges de,* cabinetmaker,
f. 1579, l. 1580 – F ☐ Audin/Vial II.

Tramasure, *P. de* (De Tramasure, P.),
architectural painter, landscape painter,
* about 1790 Brüssel, l. 1828 – B, NL
☐ DPB I; ThB XXXIII.

Tramazoli, *Alessio* → **Tramaroli,** *Alessio*

Tramazoli, *Conforzio* → **Tramaroli,**
Conforzio

Tramazoli, *Nerio* → **Tramaroli,** *Nerio*

Tramazoli, *Paolo Antonio* → **Tramaroli,**
Paolo Antonio

Tramazzini, *Serafino,* sculptor, * 21.1.1859
Ascoli Piceno, † 1896 Ascoli Piceno (?)
– I ☐ Panzetta; ThB XXXIII.

Trambauer, *Joh. Leonhardt,* woodcutter,
* 24.6.1840 Nürnberg – D
☐ ThB XXXIII.

Tramblay, *Louis,* sculptor, f. 1761 (?),
l. 1786 – F ☐ Lami 18.Jh. II.

Tramblé, *Barthélemy Du* → **Tremblay,**
Barthélemy Du

Tramblet, *Barthélemy Du* → **Tremblay,**
Barthélemy Du

Tramblet, *Sébastien* → **Tremblot,**
Sébastien

Tramblin (Maler-Familie) (ThB XXXIII)
→ **Tramblin,** *André*

Tramblin (Maler-Familie) (ThB XXXIII)
→ **Tramblin,** *Charles André*

Tramblin (Maler-Familie) (ThB XXXIII)
→ **Tramblin,** *Denis Charles*

Tramblin (Maler-Familie) (ThB XXXIII)
→ **Tramblin,** *Pierre Robert (1724)*

Tramblin (Maler-Familie) (ThB XXXIII)
→ **Tramblin,** *Pierre Robert (1751)*

Tramblin (Maler-Familie) (ThB XXXIII)
→ **Tramblin,** *Thomas Claude*

Tramblin, sculptor, f. 12.1779, l. 8.1.1780
– F ☐ Lami 18.Jh. II.

Tramblin, *André,* painter, f. 1710,
† 24.6.1742 – F ☐ ThB XXXIII.

Tramblin, *Charles André,* painter,
gilder, decorator, f. 1747, l. 1760 – F
☐ ThB XXXIII.

Tramblin, *Denis Charles,* painter, f. 1774
– F ☐ ThB XXXIII.

Tramblin, *Pierre Robert (1724),* painter,
f. 1724 – F ☐ ThB XXXIII.

Tramblin, *Pierre Robert (1751),* painter,
f. 1751, l. 1773 – F ☐ ThB XXXIII.

Tramblin, *Thomas Claude,* painter, f. 1758
– F ☐ ThB XXXIII.

Tramblin de l'Isle → **Tramblin,** *Thomas
Claude*

Trameau, *Raymond,* painter, sculptor,
enamel artist, ceramist, * 1897 Paris,
l. before 1999 – F ☐ Bénézit.

Tramecourt, *Alfred Marie Léonard de
(comte),* painter, * 15.6.1815 Givenchy-
le-Noble (Arras), † 22.2.1867 Paris – F
☐ Marchal/Wintrebert.

Tramecourt, *Hippolyte Marie Léonard
de (comte),* painter, * 17.7.1813
Givenchy-le-Noble (Arras), † 23.12.1882
Givenchy-le-Noble (Arras) – F
☐ Marchal/Wintrebert.

Tramèr, *Jürg* (Plüss/Tavel II) → **Tramèr,**
Jürg

Tramelli, *Giacomo,* goldsmith, f. 1772,
l. 1778 – I ☐ Bulgari IV.

Tramello, *Alessio,* architect, * about 1460
or before 1470 Piacenza (?), † about
1528 or about 1550 Piacenza – I
☐ DA XXXI; ThB XXXIII.

Tramer, *Hans,* goldsmith, f. 1657, † 1682
– CZ ☐ ThB XXXIII.

Tramer, *Helene,* painter, * 5.5.1901
Wien, † 13.2.1976 Wien – A
☐ Fuchs Maler 20.Jh. IV.

Tramer, *Joan,* silversmith, * Konstanz,
f. 1417 – E, D ☐ Ráfols III.

Tramèr, *Jürg* (Tramèer, Jürg), painter,
graphic artist, * 12.10.1919 Winterthur
– CH ☐ KVS; Plüss/Tavel II.

Tramer, *S.,* clockmaker, f. 1879, l. 1899
– A ☐ Neuwirth Lex. II.

Tramer, *Salomon,* goldsmith, silversmith,
jeweller, f. 1883, l. 1908 – A
☐ Neuwirth Lex. II.

Tramèr, *Stephan,* painter, master
draughtsman, * 14.8.1956 Basel – CH
☐ KVS.

Tramey, *Jacques,* ebony artist,
f. 6.10.1781 – F ☐ Kjellberg Mobilier;
ThB XXXIII.

Tramezino, *Zanobio,* sculptor,
f. 31.12.1599 – A ☐ ThB XXXIII.

Tramin, *Peter von* → **Ursel,** *Peter*

Tramm, *Heinrich,* architect, * 8.5.1819
Harburg (Elbe), † 3.9.1861 Hannover
– D ☐ ThB XXXIII.

Tramoggiano, *Pietro da* (Bradley III) →
Pietro da Tramoggiano

Tramoni, *Emile,* sculptor, * 1921 Nizza
– F ☐ Alauzen.

Tramontana, *Giuseppe* (DEB XI) →
Tramontano, *Giuseppe*

Tramontana, *Paola,* painter, master
draughtsman, * 1936 Patti – I
☐ DizArtItal.

Tramontano, *Decio* (PittItalCinqec) →
Tramontano, *Dezio*

Tramontano, *Dezio* (Tramontano,
Decio), painter, f. 1556, l. 1598 – I
☐ DEB XI; PittItalCinqec; ThB XXXIII.

Tramontano, *Giuseppe* (Tramontana,
Giuseppe), painter of interiors, genre
painter, portrait painter, * 10.1832
Neapel, l. 1904 – I ☐ Comanducci V;
DEB XI; ThB XXXIII.

Tramontano, *L.,* woodcutter, f. 1867,
l. 1868 – I ☐ Comanducci V; Servolini.

Tramonti, *Albert,* artist, f. 1932 – USA ㅁ Hughes.

Tramontin, *Giancarlo Franco,* sculptor, * 5.5.1931 Venedig – I ㅁ DizBolaffiScult.

Tramontin, *Virgilio,* painter, etcher, * 19.5.1908 San Vito al Tagliamento – I ㅁ Comanducci V; Servolini; Vollmer IV.

Tramontini, *Angiolo,* painter, master draughtsman, * Venedig(?), f. 1801 – I ㅁ Comanducci V; Servolini; ThB XXXIII.

Tramontini, *Rita,* genre painter, * 1874 Treviso – I ㅁ Comanducci V; ThB XXXIII.

Tramparoli, *Vincenzo,* silversmith, * 1664 Castellammare di Stabia, l. 8.6.1727 – I ㅁ Bulgari I.2.

Trampedach, *Kurt* (Trampedach, Kurt Henning), painter, sculptor, graphic artist, * 13.5.1943 Hillerød – DK ㅁ Weilbach VIII.

Trampedach, *Kurt Henning* (Weilbach VIII) → **Trampedach,** *Kurt*

Trampel, *Hans* → **Trampler,** *Hans*

Trampitzsch, *Merten,* bookbinder, f. 1542, l. 1544 – D ㅁ ThB XXXIII.

Trampler, *Hans,* carpenter, * Kemlas (Ober-Franken), f. 1613, † 1637 Bayreuth – D ㅁ Sitzmann; ThB XXXIII.

Trampon, *R.,* portrait painter, f. 1708 – GB ㅁ Waterhouse 18.Jh..

Trampota, *Jan,* painter, * 21.5.1889 Prag, † 19.10.1942 Poděbrady – CZ ㅁ Toman II; Vollmer IV.

Trampota, *Vratislav,* painter, * 11.6.1921 Prag, † 25.1.1979 Hradec Králové – CZ ㅁ ArchAKL.

Tramullas, *Esteban,* graphic artist – E ㅁ Páez Rios III.

Tramullas, *Francisco* (Páez Rios III) → **Tramulles,** *Francisco*

Tramullas, *Manuel* (Páez Rios III) → **Tramulles,** *Manuel*

Tramullas Aute, *Pedro,* sculptor, * 12.4.1937 Jaca – E ㅁ DiccArtAragon.

Tramullas Perales, *Antonio de Paula,* filmmaker, * 1879 Barcelona, † 27.9.1961 Sitges – E ㅁ DiccArtAragon.

Tramulles, painter, f. 1949 – E ㅁ Ráfols III.

Tramulles, *Antoni (1595)* (Tramulles, Antoni), tapestry craftsman, f. 1595, l. 1596 – E ㅁ Ráfols III.

Tramulles, *Antoni (1630)* (Tramulles, Antoni (1)), cabinetmaker, wood carver, † 1630 Valls – E ㅁ Ráfols III.

Tramulles, *Antoni (1639)* (Tramulles, Antoni (2)), cabinetmaker, sculptor, * Villafranca del Panadés, f. 1639, l. 1670 – E ㅁ Ráfols III.

Tramulles, *Antoni (1801/1900),* engraver, f. 1801 – E ㅁ Ráfols III.

Tramulles, *Bru,* painter, f. 1723 – E ㅁ Ráfols III.

Tramulles, *Francesc* (Ráfols III, 1954) → **Tramulles,** *Francisco*

Tramulles, *Francesc (1695),* silversmith, f. 1695, l. 1729 – E ㅁ Ráfols III.

Tramulles, *Francisco* (Tramulles, Francesc; Tramullas, Francisco), painter, stage set designer, engraver, * 1717 Perpignan, † 1773 Barcelona – E, F ㅁ Páez Rios III; Ráfols III; ThB XXXIII.

Tramulles, *Jaume,* carver(?), f. 1608 – E ㅁ Ráfols III.

Tramulles, *Josep (1630),* wood sculptor, * Villafranca del Panadés, f. 1630, l. 1665 – E ㅁ Ráfols III.

Tramulles, *Josep (1695),* silversmith, f. 1695, l. 1744 – E ㅁ Ráfols III.

Tramulles, *Lázaro* (ThB XXXIII) → **Tramulles,** *Llàtzer (1679)*

Tramulles, *Llàtzer (1657)* (Tramulles, Llàtzer (1)), sculptor, * Villafranca del Panadés, † 1657 Perpignan – E, F ㅁ Ráfols III.

Tramulles, *Llàtzer (1679)* (Tramulles, Llàtzer (2); Tramulles, Lázaro), sculptor, * Perpignan, f. 1679, l. about 1725 – F, E ㅁ Ráfols III; ThB XXXIII.

Tramulles, *Manuel* (Tramullas, Manuel), painter, master draughtsman, engraver, stage set designer, * 1715 or 25.12.1751 Barcelona, † 3.7.1791 Barcelona – E ㅁ Páez Rios III; Ráfols III; ThB XXXIII.

Tramulles, *Pere,* lithographer, f. 1889 – E ㅁ Ráfols III.

Tramulles i Roig, *Francesc* → **Tramulles,** *Francisco*

Trân → **Chât,** *Trân*

Tran, *Bernard,* installation artist, performance artist, * 1956 – F ㅁ Bénézit.

Tran, *Martin,* painter, f. 1680 – SLO ㅁ ThB XXXIII.

Trân Cân → **Cân,** *Trân*

Trân Chât → **Chât,** *Trân*

Trân Cù' → **Cù',** *Trân*

Trân Gia Bích → **Bích,** *Trân Gia*

Trân Hû'u Chât → **Chât,** *Trân Hû'u*

Trân Khánh Chu'o'ng → **Chu'o'ng,** *Trân Khánh*

Trân Minh Cao → **Cao,** *Trân Minh*

Trân Minh Châu → **Châu,** *Trân Minh*

Trân Ngọc Canh → **Canh,** *Trân Ngọc*

Trân Quôc Chiên → **Chiên,** *Trân Quôc*

Trân Thanh Bình → **Bình,** *Trân Thanh*

Trân Thành Công → **Công,** *Trân Thành*

Trân Thị Chúc → **Chúc,** *Trân Thị*

Trân Văn Bình → **Bình,** *Trân Văn*

Trân Văn Cân → **Cân,** *Trân Văn*

Trana, *Alf* → **Trana,** *Alf Johan*

Trana, *Alf Johan,* graphic artist, painter, * 9.8.1933 Namsos, † 21.6.1981 Spanien – N ㅁ NKL IV.

Trana, *Heinrich,* goldsmith, * about 1715 Ystad, † 1768 – D ㅁ Seling III; ThB XXXIII.

Trana, *Jakob Friedrich* → **Trana,** *Johann Friedrich*

Trana, *Johann Friedrich,* maker of silverwork, * about 1749, † 1814 – D ㅁ Seling III.

Trana, *Johann Martin,* jeweller, maker of silverwork, * about 1756, † 1824 – D ㅁ Seling III.

Tranaas, *Ferdinand Kierulf* (Tranaas, Ferdinand Kjerulf), landscape painter, * 10.8.1876 or 6.8.1877 Kristiania, † 11.5.1932 Lillehammer – N ㅁ NKL IV; Weilbach VIII.

Tranaas, *Ferdinand Kjerulf* (NKL IV) → **Tranaas,** *Ferdinand Kierulf*

Tranberg, *Lene* (Tranberg Hansen, Lene), architect, * 29.11.1956 Kopenhagen – DK ㅁ Weilbach VIII.

Tranberg Hansen, *Lene* (Weilbach VIII) → **Tranberg,** *Lene*

Trancart, *Jules,* painter, * Abbeville, f. before 1861, † 15.10.1897 Abbeville – F ㅁ ThB XXXIII.

Trancart, *Marie Franç. Jules* → **Trancart,** *Jules*

Tranchant, master draughtsman, f. 10.3.1861 – F ㅁ ThB XXXIII.

Tranchant, *Edmond-Maurice,* architect, * 1869 La Ferté-sous-Jouarre, l. after 1888 – F ㅁ Delaire.

Tranchant, *Jean (1557),* scribe, f. 1557 – F ㅁ Audin/Vial II.

Tranchant, *Jean (1677),* cabinetmaker, f. 1677, l. 1685 – F ㅁ ThB XXXIII.

Tranchant, *Maurice (1870),* painter, * 1870 or 1871 Frankreich, l. 25.5.1896 – USA ㅁ Karel.

Tranchant, *Maurice (1904)* (Tranchant, Maurice Lucien Charles), decorative painter, illustrator, * 19.11.1904 Paris – F ㅁ Bénézit; Vollmer VI.

Tranchant, *Maurice Lucien Charles* (Bénézit) → **Tranchant,** *Maurice (1904)*

Tranchant, *Pierre* (Tranchant, Pierre-Jules), glass painter, * 23.3.1882 Paris, l. before 1958 – F ㅁ Bénézit; Edouard-Joseph III; Schurr IV; ThB XXXIII; Vollmer IV.

Tranchant, *Pierre Jules* → **Tranchant,** *Pierre*

Tranchant, *Pierre-Jules* (Edouard-Joseph III; Schurr IV) → **Tranchant,** *Pierre*

Tranchant, *Pierre Jules* (Bénézit; ThB XXXIII) → **Tranchant,** *Pierre*

Tranchat, *Jean-Baptiste,* lithographer, f. 1875, l. 1876 – CDN ㅁ Karel.

Tranche, *Esteban,* painter, * 1944 Armunia – E ㅁ Calvo Serraller.

Tranche-Lyons, *Guillaume* → **Tranchelion,** *Guillaume*

Tranchelion, *Guillaume,* sculptor, f. 1540, l. 1550 – F ㅁ ThB XXXIII.

Tranchelyon, *Guillaume* → **Tranchelion,** *Guillaume*

Tranchimand, *Paul,* sculptor, * 20.8.1885 Avignon, † 18.6.1917 Avignon – F ㅁ Alauzen.

Tranchino, *Gaetano,* painter, * 22.1.1938 Syrakus – I ㅁ DEB XI.

Trancó, *Joan,* mason, f. 1540, l. 1543 – E ㅁ Ráfols III.

Trane, *Christian Friedrich* → **Todderud,** *Mikkel Michelson*

Tranekjer, *Ernst,* painter, * 12.6.1909 Jejsing – DK ㅁ Weilbach VIII.

Tranel, *Pierre,* embroiderer, f. 1474, l. 1476 – F ㅁ Audin/Vial II.

Tranholt, *Marie Christine* (Weilbach VIII) → **Tranholt,** *Mia*

Tranholt, *Mia* (Tranholt, Marie Christine), painter, * 8.10.1900 Sonderburg, † after 1940 – DK ㅁ ThB XXXIII; Weilbach VIII.

Trani, *Angelo,* copper engraver, f. 1819, l. 1824 – I ㅁ Comanducci V; Servolini.

Trankell, *Arne,* master draughtsman, * 28.3.1919 Stockholm – S ㅁ SvKL V.

Trankell, *Bo,* painter, master draughtsman, graphic artist, * 1942 Göteborg – S ㅁ SvK.

Trannoy, *Gabriel-Gaston,* architect, * 1880 Charenton, l. 1903 – F ㅁ Delaire.

Trannoy, *Jean-Bapt.,* cabinetmaker, f. 1779 – F ㅁ ThB XXXIII.

Trano, *Clarence E.,* painter, printmaker, etcher, woodcutter, * 1895 Minneapolis (Minnesota), † 26.7.1958 Whittier (California) – USA ㅁ Hughes.

Tranois, *Louis,* goldsmith, f. 1775 – F ㅁ Nocq IV.

Tranquilino, *Giovanni,* painter, engraver(?), f. 1401 – I ㅁ DEB XI; ThB XXXIII.

Tranquilli, *Giov. Pietro,* painter, * about 1565, † 28.9.1605 Rom – I ㅁ ThB XXXIII.

Tranquillitsky, *Vasily Georgievich,* painter, designer, * 24.3.1888, l. 1940 – USA, UA, RUS ⌑ Falk.

Tranquillo, miniature painter, † 1486 – I ⌑ D'Ancona/Aeschlimann; Gnoli.

Tranquillo quondam Pauli de Aquate → **Aquati,** *Tranquillo*

Transaert, *Judocus* → **Trensaert,** *Judocus*

Transarico, *Erminio,* goldsmith, f. 1.2.1659 – I ⌑ Bulgari I.3/II.

Translot, *Eugene* (Mistress) → **Stevens,** *Amelia*

Transmandus → **Transmundus**

Frater **Transmandus** → **Transmundus**

Transmandus (Focke) → **Transmundus**

Transmundus (Transmandus), painter, f. about 1073 – I, D ⌑ Focke; ThB XXXIII.

Trant, miniature painter, f. 1766 – GB ⌑ Foskett; Schidlof Frankreich; ThB XXXIII.

Trantham, *Harrell E.,* painter, * 19.4.1900 Abilene (Texas) – USA ⌑ Falk.

Trantham, *Harrell E.* (Mistress) → **Trantham,** *Ruth*

Trantham, *Ruth,* painter, * 22.7.1903 Caps (Texas) – USA ⌑ Falk.

Trantoul, *Jean,* mason, f. 14.11.1631, † before 1638 or 1638 – F ⌑ Portal.

Trantschold, *Manfred,* painter, f. 1893 – GB ⌑ Wood.

Tranzi Capsir, *Maria Lluïsa,* painter, * 1928 Barcelona – E ⌑ Ràfols III.

Trap, *Anna* (Trap, Anna Elisabeth), sculptor, * 8.1.1877 Vestenskov, † 6.1.1943 Kopenhagen – DK ⌑ Vollmer IV; Weilbach VIII.

Trap, *Anna Elisabeth* (Weilbach VIII) → **Trap,** *Anna*

Trap, *Anton,* architect, f. 1597 – DK ⌑ Weilbach VIII.

Trap, *Dirk,* watercolourist, master draughtsman, * 21.1.1922 Den Helder (Noord-Holland) – NL ⌑ Scheen II.

Trap, *Hans Jensen,* mason, f. 1751 – DK ⌑ Weilbach VIII.

Trap, *Hilarion,* architect, * 1842 Paris, † before 1907 – F ⌑ Delaire.

Trap, *Jens Peter,* topographer, * 1810, † 1885 – D ⌑ Feddersen.

Trap, *Michael* (Rump) → **Trapp,** *Michael*

Trap, *Pieter Willem Marinus* (Trapp, P. W. M.), lithography printmaker, engraver, lithographer, master draughtsman, book printmaker, * 20.4.1821 Leiden (Zuid-Holland), † 20.10.1905 Leiden (Zuid-Holland) – NL ⌑ Gordon-Brown; Scheen II; Waller.

Trapanese, *A.,* sculptor, f. 1877 – I ⌑ Panzetta.

Trapani, painter, f. about 1730 – I ⌑ DEB XI; ThB XXXIII.

Trapani, *Anna,* painter (?), * 5.10.1936 Neapel – I ⌑ Comanducci V.

Trapanteli, *Onofrio,* engineer, * Italien, f. 1536, l. 1539 – F ⌑ Brune.

Trapassi, *Cesare,* painter, gilder, * Foligno (?), f. about 1570, l. 7.1574 – I ⌑ DEB XI; Gnoli; ThB XXXIII.

Trapassi, *Luca Antonio* (Trapassi, Luca Antonio da Foligno), painter, * Foligno (?), f. 24.8.1579 – I ⌑ Gnoli; ThB XXXIII.

Trapassi, *Luca Antonio da Foligno* (Gnoli) → **Trapassi,** *Luca Antonio*

Trapasso, *Cesare* → **Trapassi,** *Cesare*

Trapekiers, *Aubert* → **Trabukier,** *Aubert*

Trapella, *Antonio,* painter (?), * 22.11.1933 Ariano Polesine – I ⌑ Comanducci V.

Trapentier, *Daniel* → **Drappentier,** *Daniel*

Trapero, *Florentino,* sculptor, * 1893 Aquilafuente (Segovia), † 1977 Madrid – E ⌑ Calvo Serraller.

Trapezuntios, *Ioannis,* painter of saints, f. 1601 – GR ⌑ Lydakis IV.

Traphagen, *Ethel,* artisan, designer, illustrator, * 10.10.1882 or 10.10.1883 New York, † 29.4.1963 – USA ⌑ EAAm III; Falk; ThB XXXIII.

Traphagen, *Neilson,* painter, f. 1924 – USA ⌑ Falk.

Traphagen, *William R. Leigh* (Mistress) → **Traphagen,** *Ethel*

Trapier, *Pierre* (EAAm III) → **Trapier,** *Pierre Pinckney Alston*

Trapier, *Pierre Pinckney Alston* (Trapier, Pierre), painter, graphic artist, illustrator, * 6.3.1897 Washington (District of Columbia), † 9.4.1957 Washington (District of Columbia) (?) – USA ⌑ EAAm III; Falk.

Trapl, *Karel,* painter, * 3.3.1897 Brno, l. 1940 – CZ ⌑ Toman II.

Trapman, *J.* (Mak van Waay; Vollmer IV) → **Trapman,** *Jan*

Trapman, *Jan* (Trapman, J.), animal sculptor, * 4.2.1879 Scherpenisse (Zeeland), † 11.9.1943 Amsterdam (Noord-Holland) – NL ⌑ Mak van Waay; Scheen II; Vollmer IV.

Trapola, *Maciej,* architect, † 1637 – PL ⌑ ThB XXXIII.

Trapolino, *N.,* copper engraver, f. about 1510, l. about 1515 – I ⌑ ThB XXXIII.

Trapolino, *Nicolò* (?) → **Trapolino,** *N.*

Trapp, *Anna* → **Trapp,** *Anna Charlotta*

Trapp, *Anna Charlotta,* painter, sculptor, * 17.2.1830 Åbo, † 10.2.1912 Helsinki – SF ⌑ Nordström.

Trapp, *August,* lithographer, * about 1840, l. 1860 – USA, D ⌑ Groce/Wallace.

Trapp, *C. M.,* copper engraver, f. about 1740 – PL ⌑ ThB XXXIII.

Trapp, *Emmy Gisela Charlotta* (SvKL V) → **Trapp,** *Gisela*

Trapp, *George,* painter, sculptor, * 1948 Trowbridge (Wiltshire) – GB ⌑ Spalding.

Trapp, *Gisela* (Trapp, Emmy Gisela Charlotta), painter, master draughtsman, * 18.4.1873 Hälsingborg, † 9.5.1958 Arild – S ⌑ Konstlex.; SvK; SvKL V.

Trapp, *Hans* (1567), sculptor, f. about 1567, † before 1598 Simmern – D ⌑ ThB XXXIII.

Trapp, *Hede von* (Trapp, Hedwig von), painter, graphic artist, illustrator, * 18.11.1877 Pola, † 29.12.1947 Korneuburg – A ⌑ Fuchs Maler 19.Jh. Erg.-Bd II; Fuchs Maler 19.Jh. IV; ThB XXXIII.

Trapp, *Hedwig von* (Fuchs Maler 19.Jh. Erg.-Bd II) → **Trapp,** *Hede von*

Trapp, *Heinz,* painter, * 1905 Bremen – D ⌑ Vollmer IV.

Trapp, *Jacob Anton,* pewter caster, f. 1734, † 1760 – D ⌑ ThB XXXIII.

Trapp, *Johann Adolph,* porcelain painter, flower painter, * 4.9.1740 (?) Weißenfels, † 17.11.1795 Meißen – D ⌑ Rückert.

Trapp, *Johann Wilhelm,* goldsmith, stamp carver, master draughtsman, * before 13.8.1735 Eisenach, † 28.12.1813 Eisenach – D ⌑ ThB XXXIII.

Trapp, *Michael* (Trap, Michael), copper engraver, stamp carver (?), * Hamburg, f. 1680, l. 1683 – D ⌑ Rump; ThB XXXIII.

Trapp, *Mořic Václav,* master draughtsman, * 24.1.1825 Vodňany (Böhmen), † 1895 Brno – CZ ⌑ Toman II.

Trapp, *P. W. M.* (Gordon-Brown) → **Trap,** *Pieter Willem Marinus*

Trappaert, *Jan,* stonemason, f. 1420, l. 1442 – B, NL ⌑ ThB XXXIII.

Trappe, *Paul,* sculptor, * 1932 Göttingen – AUS ⌑ Robb/Smith.

Trappeniers, *Antoine,* architect, * 9.2.1824 Brüssel, † 24.10.1887 Brüssel – B, NL ⌑ ThB XXXIII.

Trappes, *Francis M.,* landscape painter, f. before 1868, l. 1885 – GB ⌑ Johnson II; ThB XXXIII; Wood.

Trappes, *Henry,* etcher, * about 1835, † 30.7.1872 (?) Paris – F, B, NL ⌑ ThB XXXIII.

Trappola, *Costantino,* sculptor, f. 1516, l. 1527 – I ⌑ ThB XXXIII.

Trappschu, *Gottlob* → **Trappschuh,** *Gottlob* (1718)

Trappschuch, *Gottlob* → **Trappschuh,** *Gottlob* (1718)

Trappschuh, *Gottlob* (1718) (Trappschuh, Gottlob (der Kleine)), porcelain former, * 8.2.1718 (?) Pirna, † 8.10.1787 Meißen – D ⌑ Rückert.

Trapschuch, *Gottlob* → **Trappschuh,** *Gottlob* (1718)

Traquair, *James,* portrait sculptor, gem cutter, * 1756, † 5.4.1811 Philadelphia (Pennsylvania) – USA ⌑ EAAm III; Groce/Wallace.

Traquair, *Phoebe Anna,* painter, artisan, illustrator, * 24.5.1852 Dublin, † 4.8.1936 Edinburgh – IRL, GB ⌑ McEwan; Snoddy; ThB XXXIII.

Traquair, *Ramsay* (Traquair, Ramsay R.), architect, * 29.3.1874 Edinburgh, † 26.8.1952 Guysborough (Kanada) – GB, CDN ⌑ DBA; McEwan; ThB XXXIII.

Traquair, *Ramsay R.* (McEwan) → **Traquair,** *Ramsay*

Traquandi, *Gérard,* figure painter, still-life painter, flower painter, collagist, engraver, master draughtsman, * 1952 Marseille (Bouches-du-Rhône) – F ⌑ Bénézit.

Traquini, *Gilles,* painter, collagist, * 11.9.1952 Bône (Algerien) – F ⌑ Bénézit.

Trarbach, *Friedrich,* painter, f. 1588, † before 1610 – D ⌑ ThB XXXIII.

Trarbach, *Heinrich,* painter, f. 1589 – D ⌑ ThB XXXIII.

Traritz, *Johann Georg,* cabinetmaker, f. 1712 – D ⌑ Rückert.

Traš, *Jevtan,* goldsmith, f. 1814 – BiH ⌑ Mazalić.

Tras, *Martin de,* armourer, f. 1410, l. 1435 – F ⌑ Audin/Vial II.

Trasgallo, medalist, f. 1822 – MEX ⌑ ThB XXXIII.

Trasher, *Harry D.,* sculptor, f. 1911 – USA ⌑ Falk.

Trasi, *Guerriero,* goldsmith, engraver, f. 1625, l. 1628 – I ⌑ Bulgari III.

Trasi, *Lodovico* (Trasi, Ludovico), painter, * 1634 Ascoli Piceno, † 1694 or 1695 Ascoli Piceno – I ⌑ DEB XI; PittItalSeic; ThB XXXIII.

Trasi, *Ludovico* (DEB XI; PittItalSeic) → **Trasi,** *Lodovico*

Trasimeni, *Basilio,* goldsmith, * 1785, l. 1828 – I ⌑ Bulgari I.3/II.

Trask, *John E. D.* (Falk) → **Trask,** *John Ellingwood Donnell*

Trask, *John Ellingwood Donnell* (Trask, John E. D.), painter, * 1871 Brooklyn (New York), † 16.4.1926 Philadelphia (Pennsylvania) – USA ⊡ EAAm III; Falk.

Trask, *Mary Chumar*, painter, f. 1915 – USA ⊡ Falk.

Trask, *P.*, artist, f. 1970 – USA ⊡ Dickason Cederholm.

Trask, *Stella Gertrude*, landscape painter, * 5.1869 Portland (Maine), l. 1917 – USA ⊡ Hughes.

Trasmondi, *Pietro (1794)*, cameo engraver, * 1794 Rom, l. 1831 – I ⊡ Bulgari I.2.

Trasmondi, *Pietro (1799)*, reproduction engraver, copper engraver, * about 1799 Rom – I ⊡ Comanducci V; DEB XI; Servolini; ThB XXXIII.

Trasmonte, *Miguel*, architect, f. 1701 – E ⊡ ThB XXXIII.

Trasmundi, *Pietro* → **Trasmondi,** *Pietro* (1799)

Trassabot, sculptor, battle painter, copper engraver, f. 1537 – F ⊡ ThB XXXIII.

Trastal, *François*, mason, f. 1444 – E ⊡ Ráfols III.

Trasyeer, *Peter*, form cutter, f. 1635 – GB ⊡ ThB XXXIII.

Tratnik, *Fran* (ELU IV) → **Tratnik,** *Franc*

Tratnik, *Franc* (Tratnik, Fran; Tratnik, Franz), painter, master draughtsman, * 11.6.1881 Potok, † 10.4.1957 Ljubljana – SLO, CZ, I ⊡ ELU IV; ThB XXXIII; Toman II; Vollmer IV.

Tratnik, *Franz* (ThB XXXIII) → **Tratnik,** *Franc*

Tratten, *Joh.* → **Trattner,** *Joh. Thomas*

Trattner, *Joh. Thomas*, book printmaker, copper engraver(?), * 11.11.1717 Jahrmannsdorf (Güns), † 31.7.1798 Wien – A ⊡ ThB XXXIII.

Trattner, *Karl*, stucco worker, f. 1765 – A ⊡ ThB XXXIII.

Trattner, *Thomas* → **Trattner,** *Joh. Thomas*

Trattnern, *Joh. Thomas* → **Trattner,** *Joh. Thomas*

Tratxó, *Benet*, locksmith, f. 1710 – E ⊡ Ráfols III.

Tratxó, *Joan*, gunmaker, f. 1679, l. 1683 – E ⊡ Ráfols III.

Tratz, *Michel (1)* → **Dratze,** *Michel* (1480)

Tratz, *Michel (1480)*, wood sculptor, carver, f. 1480, † 1497 or 1503 – D ⊡ ThB XXXIII.

Tratz, *Michel (2)* → **Dratze,** *Michel* (1489)

Tratz, *Paulus*, tinsmith, * Ingolstadt(?), f. 1488 – CH, D ⊡ Bossard; Brun III.

Trau, *Carl*, landscape painter, * Heidelberg(?), f. about 1823 – D ⊡ ThB XXXIII.

Traub, *Charles*, photographer, * 6.4.1945 Louisville (Kentucky) – USA ⊡ Naylor.

Traub, *Charles Henry* → **Traub,** *Charles*

Traub, *Daniel*, book illustrator, painter, ceramist, * 1909 Breslau – PL, D ⊡ KüNRW II.

Traub, *David A.*, glass artist, * 2.5.1949 Oceanside (New York) – USA, GB ⊡ WWCGA.

Traub, *Gustav*, landscape painter, graphic artist, caricaturist, * 23.2.1885 Lahr (Baden), † 16.5.1955 St. Märgen – D ⊡ Davidson II.2; Flemig; Münchner Maler VI; Ries; ThB XXXIII; Vollmer IV.

Traub, *Hannelore*, ceramist, * 1943 Uelzen – D ⊡ WWCCA.

Traub, *Israel*, painter, sculptor, * 1908 Beaufort West (Südafrika) – ZA, IL ⊡ Berman.

Traub, *Louis* → **Traub,** *Ludwig*

Traub, *Ludwig*, painter, illustrator, * 6.1844 Schelklingen, † 1898 Göppingen – D ⊡ Ries; ThB XXXIII.

Traub, *Rhoda Lazarus*, painter, sculptor, * 1913 Natal – ZA, IL ⊡ Berman.

Traube, *Franz*, goldsmith(?), f. 1874 – A ⊡ Neuwirth Lex. II.

Traube, *Therese*, painter, * 1930 München – D ⊡ BildKueFfm.

Traubel, *M. H.* (Groce/Wallace) → **Traubel,** *Morris H.*

Traubel, *Martin* → **Traubel,** *Morris H.*

Traubel, *Morris* (Falk) → **Traubel,** *Morris H.*

Traubel, *Morris H.* (Traubel, M. H.; Traubel, Morris), lithographer, * 1820 Frankfurt (Main), † 1897 Philadelphia (Pennsylvania) – USA, D ⊡ EAAm III; Falk; Groce/Wallace.

Trauben-Raffael → **Monteverde,** *Luigi*

Traubenmaler → **Troxler,** *Ildefons*

Trauber, *Péter*, painter, f. 1824 – H ⊡ MagyFestAdat.

Traubinger, *Hanns*, mason, f. 1513, l. 1518 – A ⊡ ThB XXXIII.

Traudt, *Johann Franz Jakob* → **Traut,** *Johann Franz Jakob*

Traudt, *Sebastian* → **Traut,** *Sebastian*

Traudt, *Wilhelm* (Zülch) → **Traut,** *Wilhelm*

Trauen, *Asmus*, sculptor, f. 1756 – NL ⊡ ThB XXXIII.

Trauer, faience painter, f. 1767, l. 1769 – D ⊡ Sitzmann; ThB XXXIII.

Traugott, *Georgij Nikolaevič* (Traugott, Georgi), painter, f. 1927 – RUS ⊡ Milner.

Traugott → **Božetěch**

Traugott, *Georgi* (Milner) → **Traugot,** *Georgij Nikolaevič*

Traulsen, *C.*, portrait painter, f. 1889 – USA ⊡ Hughes.

Traulsen, *Fried* → **Traulsen,** *Friedrich*

Traulsen, *Friedrich*, painter, etcher, * 15.4.1887 Flensburg, l. before 1958 – D ⊡ Feddersen; ThB XXXIII; Vollmer IV.

Traum, *Charlotte*, sculptor(?), * 1954 Mannheim – D ⊡ Nagel.

Traumann, *Johanna Lucie Marie* → **Voigt,** *Johanna Lucie Marie*

Traumann, *Philipp*, goldsmith, f. 1728 – D ⊡ ThB XXXIII.

Trauner, *Alexander* → **Trauner,** *Sándor*

Trauner, *Johann*, clockmaker, f. 1749, † 30.8.1772 – D ⊡ ThB XXXIII.

Trauner, *Otto* (Trauner-Erichsen, Otto), painter, illustrator, etcher, lithographer, * 14.8.1887 Wien, † 2.12.1918 Zwettl – A ⊡ Fuchs Geb. Jgg. II; Ries; ThB XXXIII.

Trauner, *Sándor*, painter of nudes, landscape painter, portrait painter, costume designer, filmmaker, * 3.9.1906 Budapest – H ⊡ MagyFestAdat; ThB XXXIII; Vollmer IV.

Trauner, *Ulrich*, coppersmith, bell founder, f. 1450 – D ⊡ ThB XXXIII.

Trauner-Erichsen, *Otto* (Fuchs Geb. Jgg. II) → **Trauner,** *Otto*

Trauner-Pichler, *Mathilde*, landscape painter, veduta painter, * 22.2.1872 Wien, † 9.2.1950 Wien – A ⊡ Fuchs Maler 19.Jh. Erg.-Bd II.

Traunfellner, *Franz*, painter, graphic artist, * 25.3.1913 Gerersdorf, † 17.2.1986 Gerersdorf – A ⊡ Fuchs Maler 20.Jh. IV; List.

Traunfellner, *Gottfried*, mezzotinter, * 1778 Wien, † 29.6.1811 Wien – A ⊡ ThB XXXIII.

Traunfellner, *Gottlieb* → **Traunfellner,** *Gottfried*

Traunfellner, *Jacob*, master draughtsman, landscape painter, * 1.5.1743 Wien, † 15.5.1800 Wien – A ⊡ Fuchs Maler 19.Jh. IV; ThB XXXIII.

Trauppmann, *Joh.*, smith, f. 1768 – A ⊡ ThB XXXIII.

Trauquement, *Jehan*, painter, f. 1401 – F ⊡ ThB XXXIII.

Traus, *Walter*, painter, graphic artist, * 1923 – D ⊡ Nagel.

Trausch, *Valentin* → **Drausch,** *Valentin*

Trauschel, *Johann Michael* → **Trauzel,** *Johann Michael*

Trauschke, *Caroline Henriette*, porcelain painter, * 21.3.1765, l. 9.1769 – D ⊡ Rückert.

Trauschke, *Christian*, portrait painter, * about 1671, † 5.12.1730 Dresden – D ⊡ ThB XXXIII.

Trauschke, *George Gottlieb*, porcelain painter who specializes in an Indian decorative pattern, * 1.10.1714(?) Dresden, † 3.5.1760 – D ⊡ Rückert.

Trausnek, *Andreas*, painter(?), f. 1864, l. 1868 – A ⊡ Neuwirth Lex. II.

Trauss, *Valentin* → **Drausch,** *Valentin*

Traussele, *Victor*, painter, * 1825 or 1826 Frankreich, l. 23.4.1868 – USA ⊡ Karel.

Traustedt, *Gudrun*, painter, artisan, master draughtsman, * 2.2.1895 Gedsted, † 24.4.1924 Gedsted – DK ⊡ ThB XXXIII; Weilbach VIII.

Traustedt, *Mathias Peter*, goldsmith, silversmith, * 1770, † 1816 – DK ⊡ Bøje III.

Traustedt, *Mathias Petersen* → **Traustedt,** *Mathias Peter*

Traut, architect, f. 1689 – D ⊡ ThB XXXIII.

Traut, *Cornelius* → **Draud,** *Cornelius*

Traut, *Franz*, portrait painter, f. 1725 – D ⊡ Merlo.

Traut, *Hans* (Hans Traut von Speyer (2)), painter, master draughtsman, * Heilbronn, f. 1477, † 1516 Nürnberg or Heilbronn – D ⊡ DA XXXI; ThB XXXIII.

Traut, *Johann Franz Jakob*, painter, * 1667 Linz(?), † 1734 – D, A ⊡ ThB XXXIII.

Traut, *Martha*, watercolourist, graphic artist, illustrator, embroiderer, * 3.12.1906 Saarbrücken – D ⊡ Vollmer IV.

Traut, *Robert*, painter, engraver, sculptor, * 1929 – F ⊡ Bénézit.

Traut, *Sebastian*, painter, * Erding(?), f. 1626, l. 1630 – D ⊡ ThB XXXIII.

Traut, *Tobias*, painter, f. 1606, l. 1613 – D ⊡ Markmiller.

Traut, *Wilhelm* (Traudt, Wilhelm), form cutter, pattern drafter, illuminator, f. 1636, † before 1.12.1662 Frankfurt (Main) – D ⊡ ThB XXXIII; Zülch.

Traut, *Wolf* (Traut, Wolfgang), painter, master draughtsman, * about 1478 or about 1486 Nürnberg, † 1520 Nürnberg – D ⊡ DA XXXI; ELU IV; ThB XXXIII.

Traut, *Wolfgang* (DA XXXI) → **Traut,** *Wolf*

Trautenberg, *János,* sculptor, painter, * 3.10.1899 Budapest – H ▭ ThB XXXIII.

Trautenberg, *Joh.* → **Trautenberg,** *János*

Trautenwolf, *Egidius,* glass painter, f. 1485, l. 1486 – D ▭ ThB XXXIII.

Trauthman, *Valentin Staffansson* (Trautman, Valentin Staffansson), copper engraver, engraver, master draughtsman, * about 1580 Deutschland, † 1629 Stockholm – S, D ▭ SvK; SvKL V; ThB XXXIII.

Trautman, *Johan,* copper engraver, f. 1642, l. 1643 – S ▭ SvKL V.

Trautman, *Valentin* → **Trauthman,** *Valentin Staffansson*

Trautman, *Valentin Staffansson* (SvKL V) → **Trauthman,** *Valentin Staffansson*

Trautmann, *Carl Friedrich,* architectural painter, landscape painter, * 1.4.1804 Breslau, † 2.1.1875 Waldenburg (Schlesien) – PL ▭ ThB XXXIII.

Trautmann, *Emilie von,* painter, * 1846 Wien, † 2.4.1906 Wien – A ▭ Fuchs Maler 19.Jh. Erg.-Bd II; Fuchs Maler 19.Jh. IV.

Trautmann, *Georg (1851),* ivory carver, * 21.12.1851 Reichelsheim (Odenwald), † 9.1.1909 Erbach (Odenwald) – D ▭ ThB XXXIII.

Trautmann, *Georg (1865),* painter, graphic artist, * 3.3.1865 Breslau, † 12.6.1935 Breslau – PL ▭ ThB XXXIII.

Trautmann, *Hans,* printmaker, f. 1491, l. 1519 – D ▭ Zülch.

Trautmann, *Johann Georg,* painter, etcher, * 23.10.1713 Zweibrücken, † 11.2.1769 Frankfurt (Main) – D ▭ Brauksiepe; ThB XXXIII.

Trautmann, *Johann Peter,* painter, restorer, * 29.11.1745 Frankfurt (Main), † 30.12.1792 Frankfurt (Main) – D ▭ ThB XXXIII.

Trautmann, *Ludolf,* miniature sculptor, painter, * 1.7.1868 München, l. before 1939 – D ▭ ThB XXXIII.

Trautmann, *Michael,* wax sculptor, * before 27.4.1742 or 6.7.1742 Bamberg, † 26.4.1809 – D ▭ Sitzmann; ThB XXXIII.

Trautmann, *Ulrich,* ceramist, * 29.5.1928 Haldensleben – D ▭ WWCCA.

Trautmann, *Violet* → **Ozols,** *Violet*

Trautmann, *Werner,* landscape painter, * 1913 Obermoschel – D ▭ Vollmer IV.

Trautner, *Aug. Johann* (der Ältere) → **Trautner,** *Johann* (1736)

Trautner, *Elfriede,* painter, graphic artist, * 22.6.1925 Auberg (Ober-Österreich) – A ▭ Fuchs Maler 20.Jh. IV; List.

Trautner, *Georg Philipp* → **Trautner,** *Gustav Philipp*

Trautner, *Gertrud,* sculptor, * 23.8.1924 Kaiserslautern – D ▭ Vollmer IV.

Trautner, *Gustav Philipp,* copper engraver, f. about 1757, l. 1774 – D ▭ ThB XXXIII.

Trautner, *Joh. Jakob,* founder, f. 1703 – D ▭ ThB XXXIII.

Trautner, *Johann (1736)* (Trautner, Johann (der Ältere)), copper engraver, f. 1736, l. 1768 – D ▭ ThB XXXIII.

Trautner, *Johann Georg,* copper engraver, * 1750 Nürnberg, † about 1812 Nürnberg – D ▭ ThB XXXIII.

Trautner, *Josef,* painter, † after 1824 Innsbruck – A ▭ Fuchs Maler 19.Jh. IV; ThB XXXIII.

Trautner, *Tobias,* painter, * Landsberg (Lech)(?), f. 1587, l. 1595(?) – D ▭ ThB XXXIII.

Trautretter, *Johann Georg,* ornamental sculptor, f. about 1798 – D ▭ ThB XXXIII.

Trautsch, *Franz,* architectural painter, landscape painter, watercolourist, pastellist, * 1866 Dresden – D ▭ ThB XXXIII.

Trautsch, *Rud.,* porcelain painter, f. 1894 – D ▭ Neuwirth II.

Trautschold, *Adolf Manfred* → **Trautschold,** *Manfred*

Trautschold, *Carl Friedrich Wilhelm* → **Trautschold,** *Wilhelm*

Trautschold, *Manfred,* genre painter, * 27.3.1854 Gießen – D ▭ ThB XXXIII.

Trautschold, *Walter,* caricaturist, portrait painter, stage set designer, graphic artist, news illustrator, * 20.2.1902 Berlin – D ▭ Flemig; ThB XXXIII; Vollmer IV.

Trautschold, *Wilhelm* (Trautschold, William), portrait painter, lithographer, * 2.6.1815 Berlin, † 7.1.1877 München – D, GB ▭ DA XXXI; Johnson II; McEwan; ThB XXXIII.

Trautschold, *William* (Johnson II) → **Trautschold,** *Wilhelm*

Trautt → **Traut**

Trautt, *Hans* → **Traut,** *Hans*

Trautt, *Sebastian* → **Traut,** *Sebastian*

Trauttweiller, *Stefanie von* (Sturmheg-Trauttweiller, Stephanie von), painter, * 23.4.1888 Mödling, l. 1976 – A ▭ Fuchs Geb. Jgg. II; List.

Trautweiller, *Stefanie von* → **Trauttweiller,** *Stefanie von*

Trautwein, *Antonius Hendrikus,* painter, decorator, * 25.9.1851 Amsterdam (Noord-Holland), † 7.2.1919 Haarlem (Noord-Holland) – NL ▭ Scheen II.

Trautwein, *Eduard,* landscape painter, graphic artist, * 25.5.1893 Schiltach, † 19.5.1978 Wolfach – D ▭ Mülfarth; ThB XXXIII.

Trautwein, *Gottlieb Friedr.,* porcelain painter, f. 1788, l. 1792 – D ▭ ThB XXXIII.

Trautwein, *K.* (Mak van Waay) → **Trautwein,** *Karel Theodoor*

Trautwein, *Karel* (Vollmer IV) → **Trautwein,** *Karel Theodoor*

Trautwein, *Karel Theodoor* (Trautwein, K.; Trautwein, Karel), glass painter, master draughtsman, * 12.10.1893 Amsterdam (Noord-Holland), † 15.4.1959 Haarlem (Noord-Holland) – NL ▭ Mak van Waay; Scheen II; Vollmer IV.

Trautwein, *Margarete,* painter, artisan, * 23.2.1876 Breslau – PL ▭ ThB XXXIII.

Trautwein, *Tobias,* locksmith, f. 1632 – CZ ▭ ThB XXXIII.

Trautwine, *John Cresson,* architect, * 30.3.1810 Philadelphia (Pennsylvania), † 14.9.1883 – USA ▭ EAAm III; Groce/Wallace; Tatman/Moss.

Trautz, *Georges,* bookbinder, * 1808 Pforzheim, † 6.11.1879 Paris – D, F ▭ ThB XXXIII.

Trautzel, *Johann Michael* → **Trauzel,** *Johann Michael*

Trautzell, *Abraham,* goldsmith, f. 1700, l. 1710 – S ▭ ThB XXXIII.

Trautzelt, *Johann Michael* → **Trauzel,** *Johann Michael*

Trautzl, *Julius,* sculptor, medalist, * 21.10.1859 Arco – A ▭ ThB XXXIII.

Trautzsch, *Erich,* graphic artist, * 1.11.1897 Zittau, l. before 1939 – D ▭ ThB XXXIII.

Trautzschel, *Johann Michael* → **Trauzel,** *Johann Michael*

Traux, *Karl Anton De,* master draughtsman, * 1758, † 15.4.1845 Wien – A ▭ ThB XXXIII.

Trauzel, *Johann Joseph Martin,* blue porcelain underglazier, f. 1.8.1781, l. 30.4.1783 – D ▭ Rückert.

Trauzel, *Johann Michael,* blue porcelain underglazier, * 16.5.1730 Prag, † 26.10.1766 Meißen – CZ, D ▭ Rückert.

Trauzettel, *Manfred,* painter, * 6.3.1929 Leipzig – D ▭ Vollmer IV.

Travagli, *Giovanni* → **Travaglia,** *Giovanni*

Travagli, *Giuseppe,* painter of altarpieces, portrait painter, * Ferrara, f. 1770, † about 1780 – I ▭ DEB XI; ThB XXXIII.

Travaglia, *Giovanni,* sculptor, * Carrara(?), f. 1655 – I ▭ ThB XXXIII.

Travaglia, *Pietro,* stage set designer, f. 1791, l. 1798 – A ▭ ThB XXXIII.

Travaglia, *Silvio,* painter, * 11.10.1880 Monselice, † 3.12.1970 Padua – I ▭ Comanducci V.

Travaglini, *Edgardo,* graphic artist, * 4.12.1934 Fano – I ▭ DEB XI.

Travaglini, *Federico,* architect, * 27.12.1814 Neapel, † 1893 Neapel – I ▭ ThB XXXIII.

Travaglini, *Felice,* goldsmith, f. 1853, l. 1870 – I ▭ Bulgari I.2.

Travaglini, *Piero,* glass painter, sculptor, artisan, * 2.3.1927 Bern – CH ▭ KVS; LZSK; Plüss/Tavel II.

Travaglino → **Gagliardi,** *Paolo*

Travaille, *Guillaume,* mason, f. 1487, l. 1489 – F ▭ ThB XXXIII.

Traval, *Jean,* carpenter, f. 1414 – F ▭ Brune.

Travale, *Giovanni da* (ThB XXXIII) → **Giovanni da Travale**

Travalloni, *Luigi,* copper engraver, * 1814 Fermo, † 1878 or 12.1884 Fermo – I ▭ Comanducci V; DEB XI; Servolini; ThB XXXIII.

Travani (Medailleur- und Stempelschneider-Familie) (ThB XXXIII) → **Travani,** *Antonio* (1627)

Travani (Medailleur- und Stempelschneider-Familie) (ThB XXXIII) → **Travani,** *Antonio* (1674)

Travani (Medailleur- und Stempelschneider-Familie) (ThB XXXIII) → **Travani,** *Cesare* (1679)

Travani (Medailleur- und Stempelschneider-Familie) (ThB XXXIII) → **Travani,** *Giovanni Pietro*

Travani, *Antonio (1627),* medalist, stamp carver, * about 1627, l. 1692 – I ▭ ThB XXXIII.

Travani, *Antonio (1661),* goldsmith, medalist, * 1661 Rom, l. 19.11.1712 – I ▭ Bulgari I.2.

Travani, *Antonio (1674),* medalist, stamp carver, * 1674, † 1741 – I ▭ ThB XXXIII.

Travani, *Cesare (1637),* goldsmith, * 1637 Rom, l. 1670 – I ▭ Bulgari I.2.

Travani, *Cesare (1679),* medalist, stamp carver, f. 1679, l. 1690 – I ▭ ThB XXXIII.

Travani, *Francesco (1628),* silversmith, * 1628, † 7.12.1682 – I ▭ Bulgari I.2.

Travani, *Francesco (1634)* (Travani, Francesco; Travani, Gioacchino Francesco), goldsmith, medalist, stamp carver, * Venedig (?), f. 14.7.1634, l. 1675 – I ◻ Bulgari I.2; DA XXXI.

Travani, *Gioacchino Francesco* (Bulgari I.2) → **Travani,** *Francesco* (1634)

Travani, *Giovanni Francesco* → **Travani,** *Francesco* (1634)

Travani, *Giovanni Pietro,* medalist, stamp carver, goldsmith, * 1640 Rom, † before 1.2.1707 – I ◻ Bulgari I.2; ThB XXXIII.

Travani, *Ulisse,* gem cutter, * 1717 Rom, l. 1778 – I ◻ Bulgari I.2.

Travascio, *Adolfo,* painter, wood carver, sculptor, * 1894 Ciudad Eva Perón, † 29.12.1932 Ciudad Eva Perón – RA ◻ Merlino.

Travassos, *Yole,* sculptor, f. 1985 – BR ◻ ArchAKL.

Travaux, *Pierre,* sculptor, * 10.3.1822 Corsaint (Côte d'Or), † 19.3.1869 Paris – F ◻ Lami 19.Jh. IV; ThB XXXIII.

Travé, *Arnau de* → **Treveris,** *Arnau de*

Trave, *Daniel de,* painter, f. 1535 – F ◻ Audin/Vial II.

Travé, *Manuel,* wood sculptor, f. 1849 – E ◻ Ráfols III.

Travé, *Nicolau* → **Traver,** *Nicolau*

Travé, *Pere,* painter, f. 1512 – E ◻ Ráfols III.

Travel, *Pierre* → **Tranel,** *Pierre*

Travelli, *Antonio,* stucco worker, f. 1674, l. 15.5.1681 – D, I ◻ Sitzmann; ThB XXXIII; Toman II.

Travelli, *Jacopo,* stucco worker, f. 15.5.1681 – D, I ◻ Sitzmann.

Travello, *Antonio* → **Travelli,** *Antonio*

Traver *(1583),* silversmith, † 1583 – E ◻ Ráfols III.

Traver *(1833)* (Traver), woodcutter, * Valencia, l. 1833 – E ◻ Páez Rios III; Ráfols III.

Traver *(1876),* wood engraver, f. 1876, l. 1882 – E ◻ Páez Rios III.

Traver, *Agustín,* wood engraver, f. 1891 – E ◻ Páez Rios III.

Traver, *Antoni,* stonemason (?), f. 1394 – E ◻ Ráfols III.

Traver, *Antonio,* graphic artist, † 1863 – E ◻ Páez Rios III.

Traver, *Bautista,* sculptor, f. 1701 – E ◻ Aldana Fernández.

Traver, *Charles Warde* (Falk) → **Traver,** *Warde*

Traver, *George A.,* landscape painter, * 30.3.1864 Corning (New York), † 2.3.1928 – USA ◻ Falk; ThB XXXIII.

Traver, *Mariano,* engraver, f. 1701 – E ◻ Páez Rios III.

Traver, *Marion Gray,* painter, * 3.6.1892 Elmhurst (New York), l. 1947 – USA ◻ EAAm III; Falk.

Traver, *Nicolau,* sculptor, * Barcelona, f. 1771, l. 1792 – E ◻ Ráfols III.

Traver, *Warde* (Traver, Charles Warde), painter, * 10.10.1880 Ann Arbor (Michigan) – USA ◻ Falk; ThB XXXIII.

Traver Tomás, *Vicente* (ThB XXXIII) → **Traver y Tomás,** *Vicente*

Traver y Tomás, *Vicente* (Traver Tomás, Vicente), architect, * 23.9.1888 Castellón de la Plana, † 1966 Sevilla – E ◻ ThB XXXIII.

Traver Tormo, *Ulisses,* painter, master draughtsman, * 1915 Barcelona – E ◻ Ráfols III.

Travergé, wood sculptor, f. 1701 – F ◻ Lami 18.Jh. II.

Travers, *Florence,* painter, f. 1889, l. 1893 – GB ◻ Johnson II; Wood.

Travers, *François,* cabinetmaker, f. 1773 – F ◻ ThB XXXIII.

Travers, *George,* landscape painter, f. before 1851, l. 1865 – GB ◻ Johnson II; ThB XXXIII; Wood.

Travers, *Gwyneth* (Travers, Gwyneth Mabel), woodcutter, painter, etcher, * 6.4.1911 Kingston (Ontario) – CDN ◻ EAAm III; Ontario artists; Vollmer VI.

Travers, *Gwyneth Mabel* (Ontario artists) → **Travers,** *Gwyneth*

Travers, *Jacques-Louis-François,* architect, * 1796 Paris, l. after 1813 – F ◻ Delaire.

Travers, *Johann,* building craftsman, f. 1698 – D ◻ ThB XXXIII.

Travers, *Louis,* cabinetmaker, f. 1771, l. 1772 – F ◻ ThB XXXIII.

Travers, *Louis Pierre* (Travers, Pierre-Louis), architect, * 4.9.1814 Paris, † 1889 – F ◻ Delaire; ThB XXXIII.

Travers, *Mo,* sculptor, * 2.5.1945 – F ◻ Bénézit.

Travers, *Pierre,* painter, f. 1492 – F ◻ ThB XXXIII.

Travers, *Pierre-Louis* (Delaire) → **Travers,** *Louis Pierre*

Travers, *Willem Karel Frederik,* painter, * 20.5.1826 Amsterdam (Noord-Holland), l. 1869 – NL ◻ Scheen II; ThB XXXIII.

Traversa, *Gaspare* → **Traversi,** *Gaspare*

Traversa, *Gregor,* painter, graphic artist, * 18.9.1941 Graz – A ◻ Fuchs Maler 20.Jh. IV; List.

Traversa, *Pietro,* painter, f. 1757 – I ◻ Schede Vesme III.

Traversa, *Sara,* painter, * 10.4.1912 – ROU, I ◻ EAAm III; PlástUrug II.

Traversac, *Mathieu,* founder, † before 13.5.1656 – F ◻ Portal.

Traversagnis, *Jacobus de* (Bradley III) → **Jacobus de Traversagnis**

Traversari, *Alfredo,* painter, * 6.4.1923 Spinea – I ◻ Comanducci V.

Traversari, *Girolamo Fra,* copyist, miniature painter, * 1397, † 1483 – I ◻ Bradley III.

Traverse, *Pierre,* figure sculptor, miniature sculptor, * 1.4.1892 St-André-de-Cubzac, l. before 1958 – F ◻ Bénézit; Edouard-Joseph III; ThB XXXIII; Vollmer IV.

Traversi, *Gaspare,* painter, * about 1722 or 1722 or 1724 Neapel, † 1769 or 1770 Rom – I ◻ DA XXXI; DEB XI; PittItalSettec; ThB XXXIII.

Traversier, *Hyacinthe,* master draughtsman, copper engraver, f. about 1840, l. about 1860 – F ◻ ThB XXXIII.

Traversier, *Jacques* (Schurr VI) → **Traversier,** *Jacques Louis Marius*

Traversier, *Jacques Louis Marius* (Traversier, Jacques), master draughtsman, watercolourist, landscape painter, * 24.9.1875 Lyon, † 17.6.1935 Grenoble – F ◻ Schurr VI; Vollmer IV.

Traversier, *Paul,* watercolourist, * 3.1.1909 Grenoble, † 16.11.1927 Hauteville (Ain) – F ◻ Bénézit.

Traversier, *Pierre-Jules,* painter, * 1882, l. before 1999 – F ◻ Bénézit; Schurr I.

Traverso, *Angelo,* painter, graphic artist, * 1858 Genua-Sampierdarena, † 28.4.1940 Genua-Sampierdarena – I ◻ Beringheli; Comanducci V.

Traverso, *Antonino,* painter, woodcutter, * 14.2.1900 or 1901 Genua, † 1981 Genua – I ◻ Beringheli; Comanducci V; Servolini.

Traverso, *Domenico,* painter, * 15.8.1922 Genua – I ◻ Beringheli; Comanducci V.

Traverso, *Giuseppe,* sculptor, * Genua, f. 1921 – I ◻ Beringheli; Panzetta.

Traverso, *Mattia,* painter, * 6.9.1885 Genua, † 14.12.1956 Genua – I ◻ Beringheli; Comanducci V.

Traverso, *Nicolò* (Beringheli) → **Traverso,** *Nicolò Stefano*

Traverso, *Nicolò Stefano* (Traverso, Nicolò), sculptor, * 1.2.1745 Genua, † 2.2.1823 Genua – I ◻ Beringheli; DA XXXI; ThB XXXIII.

Traverso, *Nino* → **Traverso,** *Domenico*

Travert, *Brigitte,* painter, * 1948 Crailsheim – D ◻ Nagel.

Travert, *Louis,* master draughtsman, illustrator, painter of stage scenery (?), * 8.4.1919 Moigné (Ille-et-Vilaine) – F ◻ Bénézit.

Travesa, *Arnau* (Ráfols III, 1954) → **Travessa,** *Arnau*

Travessa, *Arnau* (Travesa, Arnau), painter, f. 1436, l. 1488 – E ◻ Ráfols III; ThB XXXIII.

Travi, *Antonio,* painter, * 1608 Sestri Ponente, † 10.2.1665 Sestri Ponente – I ◻ DA XXXI; DEB XI; PittItalSeic; ThB XXXIII.

Traviès, *Charles Christoph* → **Traviès,** *Joseph*

Traviès, *Charles Joseph* → **Traviès,** *Joseph*

Traviès, *Édouard,* bird painter, watercolourist, lithographer, * 3.1809 Doullens, l. 1866 – F ◻ ThB XXXIII.

Travies, *H.,* painter, f. 1873 – GB ◻ Wood.

Traviès, *Joseph* (Travies de Villers, Joseph), painter, lithographer, caricaturist, * 21.2.1804 Wülflingen (Winterthur), † 13.8.1859 Paris – F ◻ ELU IV; Schurr I; ThB XXXIII.

Traviès de Villers, *Charles Joseph* → **Traviès,** *Joseph*

Traviès de Villers, *Joseph* (ELU IV; Schurr I) → **Traviès,** *Joseph*

Travin, *Nikolaj Pavlovič,* architect, * 1898, † 1975 – RUS ◻ Avantgarde 1900-1923.

Travis, *Arthur,* architect, * 1880, † 1950 – GB ◻ DBA.

Travis, *Diane,* painter, * 5.8.1892 New York, l. 1940 – USA ◻ Falk.

Travis, *Emily,* painter, f. 1901 – USA ◻ Hughes.

Travis, *Henry,* portrait painter, f. before 1824, l. 1832 – GB ◻ Johnson II; ThB XXXIII.

Travis, *Kathryne Hail,* painter, * 6.2.1894 Ozark (Arkansas), † 1972 – USA ◻ EAAm III; Falk.

Travis, *Olin Herman,* landscape painter, portrait painter, lithographer, illustrator, master draughtsman, * 15.11.1888 Dallas (Texas), l. before 1976 – USA ◻ EAAm III; Falk; Samuels; ThB XXXIII; Vollmer IV.

Travis, *Paul B.* (ThB XXXIII) → **Travis,** *Paul Bough*

Travis, *Paul Bough* (Travis, Paul B.), painter, etcher, lithographer, * 2.1.1891 Wellsville (Ohio), l. 1947 – USA ◻ EAAm III; Falk; ThB XXXIII; Vollmer IV.

Travis, *Stuart,* illustrator, decorator, * 1868, † 25.12.1942 – USA ◻ Falk.

Travis, *Walter*, painter, f. 1941
– GB ⌷ Bradshaw 1931/1946;
Bradshaw 1947/1962.

Travis, *William*, sculptor, f. 1971 – USA
⌷ Dickason Cederholm.

Travis, *William D.* (Travis, William
D. T.), painter, illustrator, * 1839,
† 24.7.1916 Burlington (New Jersey)
– USA ⌷ EAAm III; Falk; Samuels;
ThB XXXIII.

Travis, *William D. T.* (EAAm III; Falk;
Samuels) → Travis, *William D.*

Travnik, *Juan*, photographer, * 1950
– RA ⌷ ArchAKL.

Trávník, *Leopold*, painter, * 18.8.1888
Brno, l. 1935 – CZ ⌷ Toman II.

Travný či Hradecký, *Adam*, painter,
f. 1548, † 1579 – CZ ⌷ Toman II.

Travossas, *Francisco de paula*, engineer,
* 1764 Elvas, † 6.7.1833 Lissabon – P
⌷ Sousa Viterbo III.

Trawinska, *Janina*, weaver, * 1921 – PL
⌷ Vollmer VI.

Trawniczek, *Franz*, goldsmith(?), f. 1890,
l. 1895 – A ⌷ Neuwirth Lex. II.

Trawöger, *Irene*, painter, graphic
artist, * 21.10.1946 Innsbruck – A
⌷ Fuchs Maler 20.Jh. IV.

Traxino, *Wilna*, miniature painter,
* 14.11.1897 Genua, † 1989 Genua
– I ⌷ Beringheli; Comanducci V.

Traxl, *Jakob* → Draxl, *Jakob*

Traxl, *Johann* → Draxl, *Johann*

Traxl, *Johann*, sculptor, f. 1728 – A
⌷ ThB XXXIII.

Traxl, *Josef* → Draxl, *Josef*

Traxl, *Michael*, painter, * Flirsch(?),
f. 1680, † 1687 Zams – A
⌷ ThB XXXIII.

Traxl, *Reinhold*, painter, * 1944 St. Anton
(Arlberg) – A ⌷ Fuchs Maler 20.Jh. IV.

Traxl, *Severin*, sculptor, * Strengen
(Arlberg)(?), f. 1699, l. 1717 – A
⌷ ThB XXXIII.

Traxler, *Félicité Noémie*, artist,
* 27.9.1814 Arras, l. about 1835 – F
⌷ Marchal/Wintrebert.

Traxler, *H.*, artist, f. 1925 – USA
⌷ Hughes.

Traxler, *Hans*, caricaturist, news
illustrator, * 1929 Herrlich – CZ, D
⌷ BildKueFfm; Flemig.

Traxler, *Joseph Auguste*, architect,
* 21.1.1796 Amiens, † 3.1856 Paris
– F ⌷ Marchal/Wintrebert.

Traxler, *Noémie Jeanne Ernestine*, artist,
* 14.12.1820 Arras, l. about 1835 – F
⌷ Marchal/Wintrebert.

Traycat, *Antonio*, painter, f. 1471 – E
⌷ ThB XXXIII.

Trayer, *J. Ange*, lithographer, f. 1848 – F
⌷ ThB XXXIII.

Trayer, *Jean-Bapt. Jules* → Trayer, *Jules*

Trayer, *Jean-Baptiste-Jules* (Delouche) →
Trayer, *Jules*

Trayer, *Jules* (Trayer, Jean-Baptiste-
Jules), genre painter, landscape painter,
* 20.8.1824 Metz(?), † 1908 or 1908(?)
or 1909 – F ⌷ Delouche; Schurr IV;
ThB XXXIII.

Traylen, *Henry Francis*, architect,
* 18.3.1874 Leicester, † 5.7.1947 – GB
⌷ DBA.

Traylen, *John Charles*, architect, * 1844
or 1845, † before 22.6.1907 – GB
⌷ DBA.

Traylor, *Bill*, painter, f. 1946 – USA
⌷ Dickason Cederholm.

Trayner (Zinngießer-Familie) (ThB
XXXIII) → Trayner, *George*

Trayner (Zinngießer-Familie) (ThB
XXXIII) → Trayner, *Gottfried*

Trayner (Zinngießer-Familie) (ThB
XXXIII) → Trayner, *Valentin*

Trayner, *George*, pewter caster, f. 1662,
l. about 1700 – D ⌷ ThB XXXIII.

Trayner, *Gottfried*, pewter caster, f. 1668,
l. 1690 – D ⌷ ThB XXXIII.

Trayner, *Valentin*, pewter caster,
* 14.2.1614 Freiberg (Sachsen),
† 14.12.1671 Dresden – D
⌷ ThB XXXIII.

Traynor, *Anthony Henry*, copper engraver,
portrait painter, f. 1827, † 1848(?)
Dublin – IRL ⌷ Lister; Strickland II;
ThB XXXIII.

Traz, *Albert Edouard Georges de*
(Plüss/Tavel II) → Traz, *Georges de*

Traz, *Edouard de*, landscape painter,
* 16.11.1832 Genf, † 28.10.1918 Genf
– CH ⌷ ThB XXXIII.

Traz, *Georges de* (Traz, Georges-Albert;
Traz, Albert Edouard Georges de;
Traz, Georges Albert Edouard de),
painter, etcher, * 30.8.1881 Paris,
l. 1953 – F, CH ⌷ Edouard-Joseph III;
Plüss/Tavel II; ThB XXXIII; Vollmer IV.

Traz, *Georges-Albert* (Edouard-Joseph III)
→ Traz, *Georges de*

Traz, *Georges Albert Edouard de* (ThB
XXXIII) → Traz, *Georges de*

Trazimed (ELU IV) → Thrasymedes

Trbuljak, *Goran*, painter, filmmaker,
photographer, * 21.4.1948 Varazdin
– HR ⌷ ContempArtists; List.

Trčka, *Anton Josef* (Trčka, Antonín Josef),
painter, sculptor, artisan, photographer,
* 7.9.1893 Wien, † 17.3.1940 Wein – A
⌷ Fuchs Geb. Jgg. II; ThB XXXIII;
Toman II.

Trčka, *Antonín Josef* (Toman II) →
Trčka, *Anton Josef*

Trčka, *Otakar*, architect, * 24.4.1913
– CZ ⌷ Toman II.

Trčka, *Vladimír*, portrait painter, landscape
painter, * 10.10.1921 Nový Hrozenkov
– CZ ⌷ Toman II.

Trčková-Císařová, *Milada*, painter,
* 22.10.1924 Prag – CZ ⌷ Toman II.

Trdan, *Herman*, painter, * 20.11.1892
Pisino (Istrien) – I ⌷ ThB XXXIII.

Trdat, stonemason, f. 901 – ARM
⌷ KChE I; ThB XXXIII.

Treacher, *E. G.*, steel engraver, f. 1830
– GB ⌷ Lister.

Treacher, *John (1735)*, carpenter, architect,
* about 1735, † 1802 – GB ⌷ Colvin.

Treacher, *John (1802)*, carpenter, architect,
f. 1802, † 1835 – GB ⌷ Colvin.

Treacy, *Rachel*, painter, * 23.9.1904
Vallejo (California), † 25.1.1984 Los
Altos (California) – USA ⌷ Hughes.

Treadwell → Martin, *Leonhard*

Treadwell → Treadwell, *Henry John*

Treadwell, *Abbot* (Mistress) → Treadwell,
Grace A.

Treadwell, *E. L.*, painter, f. 1903 – USA
⌷ Hughes.

Treadwell, *Grace A.*, painter, * 13.7.1893
West Chop (Massachusetts), l. 1947
– USA ⌷ EAAm III; Falk.

Treadwell, *Helen*, fresco painter, designer,
* 27.7.1902 Chihuahua (Mexico) – USA
⌷ EAAm III; Falk.

Treadwell, *Henry John*, architect, * 1861,
† before 5.11.1910 or 1910 – GB
⌷ Brown/Haward/Kindred; DBA.

Treadwell, *M.*, flower painter, f. 1872,
l. 1875 – GB ⌷ Johnson II; Wood.

Treaga, *Genoza*, wax sculptor,
* about 1814, l. 1850 – USA, I
⌷ Groce/Wallace.

Treaga, *Santonio*, wax sculptor,
* about 1810, l. 1850 – USA, I
⌷ Groce/Wallace.

Treales, *A. C.* → Cartmell, *Alban J.*

Trealliw → Willaert, *Arthur*

Trease, *Sherman*, landscape painter,
illustrator, etcher, * 22.3.1889 Galena
(Kansas), † 26.7.1941 San Diego
(California) – USA ⌷ Falk; Hughes;
ThB XXXIII.

Treat, *Alice*, painter, f. 1913 – USA
⌷ Falk.

Treat, *Eleanor L.*, landscape painter,
portrait painter, f. 1885, l. 1932 – USA
⌷ Hughes.

Treat, *Nellie L.* → Treat, *Eleanor L.*

Treat, *Samuel Atwater*, architect,
* 29.12.1839 New Haven (Connecticut),
† 18.6.1910 Battle Creek (Michigan)
– USA ⌷ ThB XXXIII.

Treat and Foltz → Treat, *Samuel Atwater*

Trębacz, *Maurycy*, genre painter, portrait
painter, graphic artist, * 3.5.1861
Warschau, † 29.1.1941 Łódź – PL
⌷ Münchner Maler IV; ThB XXXIII;
Vollmer IV.

Trębacz, *Tadeusz*, painter, graphic
artist, * about 1910(?), † 1942
(Konzentrationslager) Treblinki – PL
⌷ Vollmer IV.

Trebahn, *Jakob*, pewter caster, f. 1605
– D ⌷ ThB XXXIII.

Trebati, *Paolo* → Trebati, *Paul*

Trebati, *Paul*, sculptor(?), f. 1701 – F, I
⌷ ThB XXXIII.

Trebbi, *Cesare Mauro*, artisan,
lithographer, miniature painter,
goldsmith, mosaicist, * 3.6.1847
Bologna, † 16.4.1931 Bologna – I
⌷ Comanducci V; DEB XI; Servolini;
ThB XXXIII.

Trebbi, *Faustino*, architect, painter,
f. 1825, l. 1835 – I ⌷ ThB XXXIII.

Trebbi, *Michele*, goldsmith, silversmith,
f. 3.1.1818, l. 16.4.1819 – I
⌷ Bulgari IV.

Trebbien, *Jytte*, ceramist, * 21.1.1926
– DK ⌷ DKL II.

Trebecki, *Johann Theobald*, sculptor,
* 1686 Berlin, † 17.8.1749 Wien – A,
D ⌷ ThB XXXIII.

Trebeczký, *Ignaz* (Trubecký, Ignác),
portrait miniaturist, * 1727 Wien,
† 1779 or 1780 Prag – A, CZ
⌷ ThB XXXIII; Toman II.

Trebel, porcelain painter, f. 1775 – D
⌷ ThB XXXIII.

Treberer-Trebersprung, *Adolf*, sculptor,
* 1911 Wilhelmsburg (Nieder-Österreich)
– A ⌷ Vollmer IV.

Treberer-Treberspurg, *Christine*, painter,
graphic artist, * 7.6.1917 Wien – A
⌷ Fuchs Maler 20.Jh. IV.

Trebeski, *Johann Theobald* → Trebecki,
Johann Theobald

Trebesky, *Johann Theobald* → Trebecki,
Johann Theobald

Trebetzky, *Ignaz* → Trebeczký, *Ignaz*

Trebić, *Đordo*, goldsmith, f. 1897 – BiH
⌷ Mazalić.

Trębicki, *Michał*, painter, sculptor, artisan,
* 29.9.1842, † 14.10.1902 Warschau
– PL ⌷ ThB XXXIII.

Trebilcock, *Amaylia* (Falk) → Trebilcock,
Maylia

Trebilcock, *Maylia* (Trebilcock, Amaylia),
painter, * 12.8.1908 New York – USA
⌷ Falk.

Trebilcock, *Paul*, figure painter, portrait painter, * 13.2.1902 Chicago (Illinois) – USA ⊐ EAAm III; Falk; ThB XXXIII; Vollmer IV.

Trebilia → **Morandi**, *Antonio di Bernardino*

Trebinger (Bildschnitzer-Familie) (ThB XXXIII) → **Trebinger**, *Anton*

Trebinger (Bildschnitzer-Familie) (ThB XXXIII) → **Trebinger**, *Bartlme*

Trebinger (Bildschnitzer-Familie) (ThB XXXIII) → **Trebinger**, *Christian*

Trebinger (Bildschnitzer-Familie) (ThB XXXIII) → **Trebinger**, *Dominik*

Trebinger, *Anton*, carver, f. 1634 – I ⊐ ThB XXXIII.

Trebinger, *Bartlme*, carver, f. 1634 – I ⊐ ThB XXXIII.

Trebinger, *Christian*, carver, f. 1634 – I ⊐ ThB XXXIII.

Trebinger, *Dominik*, carver, f. 1625 – I ⊐ ThB XXXIII.

Trebinjac, *Marko*, miniature painter, f. 1501 – BiH, HR ⊐ ELU IV.

Trebinjac, *Marko Stefanov* → **Trebinjac**, *Marko*

Trebinjac, *Mihajlo* → **Mihajlo** (1601)

Trebinjac Mihajlo → **Mihajlo** (1601)

Trebitt, *Henri*, painter, f. 1882, l. 1884 – GB ⊐ Wood.

Trebla, painter (?), * 1913 Coxyde, † 1983 Veurne – B ⊐ DPB II.

Trebler, *Johann*, clockmaker, * Friedberg (Augsburg) (?), f. 1601 – D ⊐ ThB XXXIII.

Trebo, *Giovanni dal*, wood sculptor, f. 1503 – I ⊐ ThB XXXIII.

Trebo, *Kosta*, goldsmith, f. 1884 – BiH ⊐ Mazalić.

Třebochowsky, *Thomas* (Třebochowský, Tomáš), painter, f. 1590, † 1639 Třeboň – CZ ⊐ ThB XXXIII; Toman II.

Třebochowský, *Tomáš* (Toman II) → **Třebochowsky**, *Thomas*

Trebor, *Isaac*, clockmaker, f. 1701 – GB ⊐ ThB XXXIII.

Treboux, *Georg*, bell founder, f. 1669, l. 1876 – CH ⊐ Brun IV.

Treboux, *Marc*, bell founder, f. 1814, l. 1837 – CH ⊐ Brun IV.

Trebst, *Arthur* (Trebst, Friedrich Arthur), sculptor, * 12.6.1861 Leipzig-Lößnig, † 27.8.1922 Leipzig – D ⊐ Jansa; ThB XXXIII.

Trebst, *Friedrich Arthur* (Jansa) → **Trebst**, *Arthur*

Trebuchet, *André* (Edouard-Joseph III; ThB XXXIII; Vollmer IV) → **Trebuchet**, *André Louis Marie*

Trebuchet, *André Louis Marie* (Trebuchet, André), figure painter, portrait painter, ceramist, * 15.10.1898 Bayonne (Pyrénées-Atlantiques), † 27.7.1962 Paris – F ⊐ Bénézit; Edouard-Joseph III; ThB XXXIII; Vollmer IV.

Trébuchet, *Antoinette*, portrait painter, landscape painter, still-life painter, flower painter, * 18.7.1894 Roubaix (Nord), † 17.6.1985 Roubaix – F ⊐ Bénézit.

Trébuchet, *Charles François*, medalist, stamp carver, wax sculptor, * 22.2.1751 Paris, † 17.7.1817 Brüssel – F, B ⊐ ThB XXXIII.

Trébuchet, *Colette*, figure painter, landscape painter, * 3.4.1927 Paris – F ⊐ Bénézit.

Trébuchet, *Louise-Marie*, porcelain painter, flower painter, * Paris, f. before 1875, l. 1882 – F ⊐ Hardouin-Fugier/Grafe; Neuwirth II.

Trébutien, *Etienne Léon*, painter, * 30.10.1823 Bayeux, † 9.1.1871 Lille – F ⊐ ThB XXXIII.

Trec, *Casin du* → **Utrecht**, *Casin d'*

Trecastella, *Nicola Aniello*, painter, f. 1472, l. 1501 – I ⊐ ThB XXXIII.

Treccani, *Ernesto*, painter, ceramist, sculptor, etcher, lithographer, * 26.8.1920 Mailand – I ⊐ Comanducci V; DEB XI; DizArtItal; DizBolaffiScult; PittItalNovec/1 II; PittItalNovec/2 II; Servolini; Vollmer IV.

Trecchi Zaccaria, *Maddalena (Marchesa)*, painter, f. 1801 – I ⊐ ThB XXXIII.

Treccia, *Clemente*, goldsmith, engraver, f. 12.5.1602 – I ⊐ Bulgari III.

Tréchard, sculptor, f. 1787 – F ⊐ Lami 18.Jh. II; ThB XXXIII.

Trechel, *Hans* → **Trechel**, *Johann*

Trechel, *Johann*, goldsmith, * Danzig, f. 1653 – D ⊐ Seling III.

Trechet, *Jean* → **Trehet**, *Jean*

Trechsel, *Hans Balthasar (1591)* (Trechsel, Hans Balthasar (1)), pewter caster, f. 1591 – CH ⊐ Bossard.

Trechsel, *Hans Balthasar (1636)* (Trechsel, Hans Balthasar (2)), pewter caster, f. 23.6.1636 – CH ⊐ Bossard.

Trechsel, *Joachim Ferdinand*, maker of silverwork, * 1595 Nürnberg, † 1675 Nürnberg – D ⊐ Kat. Nürnberg.

Trechsel, *Johann Martin*, cartographer, * 1661 Nürnberg, † 1735 Nürnberg – D ⊐ ThB XXXIII.

Trechsler, *Balthasar* → **Drechsler**, *Balthasar*

Trechsler, *Christoph* → **Drechsler**, *Christoph*

Trechsler, *Lorenz* → **Drechsler**, *Lorenz*

Trechslin, *Anne Marie*, ink draughtsman, watercolourist, woodcutter, designer, * 17.7.1927 Mailand – I, CH ⊐ KVS.

Trechter → **Puytlinck**, *Christoffel*

Trečiokaitè-Žebenkienè, *Irena*, mosaicist, painter, * 15.10.1909 Biržai – LT ⊐ Vollmer IV.

Treck, *J.*, copper engraver, etcher, master draughtsman, f. 1686 – NL ⊐ Waller.

Treck, *Jan* (Pavière I) → **Treck**, *Jan Jansz.*

Treck, *Jan Janson* → **Treck**, *Jan Jansz.*

Treck, *Jan Jansz.* (Treck, Jan), still-life painter, * about 1606 or 1606 Amsterdam, † before 27.9.1652 Amsterdam – NL ⊐ Bernt III; Pavière I; ThB XXXIII.

Treck, *Jan (?)* → **Treck**, *J.*

Treck, *Janson* → **Treck**, *Jan Jansz.*

Treck, *Jansz* → **Treck**, *Jan Jansz.*

Trecourt, *Francesco*, painter, f. about 1815 – I ⊐ Comanducci V.

Trécourt, *Giacomo*, painter, * 22.8.1812 Bergamo, † 15.5.1882 Pavia – I ⊐ Comanducci V; DEB XI; PittItalOttoc; ThB XXXIII.

Trécourt, *Luigi*, painter, * 28.10.1808 Bergamo, † about 1880 – I ⊐ Comanducci V; DEB XI; ThB XXXIII.

Trect, *Casin Du* → **Utrecht**, *Casin d'*

Treder, *Felix*, watercolourist, * 7.3.1841 Kolberg, † 22.10.1908 Stettin – PL, D ⊐ ThB XXXIII.

Tredez, *Alain* (Trez), caricaturist, * 1926 or 2.2.1929 Berck – F ⊐ Bénézit; Flemig.

Tredgold, *Thomas*, architect (?), * 22.8.1788 Brandon (Durham), † 28.1.1829 London – GB ⊐ ThB XXXIII.

Tredor-Rašín, *Hugo*, genre painter, * 7.10.1904 Bohdaneč – CZ ⊐ Toman II.

Tree → **Tree**, *Philip Henry*

Tree, *Philip Henry*, architect, * 1846, † 5.12.1922 – GB ⊐ Brown/Haward/Kindred; DBA.

Treeby, *J. W.* (Treeby, J. W. (Junior)), painter, f. 1869, l. 1875 – GB ⊐ Johnson II; Wood.

Treeck, *Anth. Anthonisz.* → **Treck**, *Jan Jansz.*

Treeck, *Gustav van (1854)*, glass painter, * 1.6.1854 Hüls (Krefeld), † 12.1.1930 München – D ⊐ ThB XXXIII.

Treen, *W.*, portrait painter, f. 1833, l. 1877 – GB ⊐ Johnson II; Wood.

Treengin, *Everhart* → **Treynkin**, *Everhart*

Treese, *Anselm*, sculptor, * 1930 Dortmund – D ⊐ KüNRW I.

Trefcon, *Alexandre-Gontrand*, architect, * 1845 Pottes (Somme), l. 1863 – F ⊐ Delaire.

Tréfer, *Philippe*, painter, f. 1609, l. 1620 – B, NL ⊐ ThB XXXIII.

Trefethen, *Jessie Bryan*, painter, * Portland (Maine), f. 1941 – USA ⊐ EAAm III; Falk.

Tréfeu, *Jean*, architect, * 10.7.1788 St-Pierre-de-Semilly, † 26.12.1869 St-Lô – F ⊐ ThB XXXIII.

Treff → **Assenmacher**, *Leo*

Treffert, *Philippe* → **Tréfer**, *Philippe*

Treffield, *Josef B.*, painter, † 1915 Dinard-St.Enogad – F, USA ⊐ ThB XXXIII.

Trefflé, sculptor, carver, f. 1872 – CDN ⊐ Karel.

Treffle, *Christoph*, gunmaker, f. 1751 – NL, A ⊐ ThB XXXIII.

Treffler, *Christolph* (Seling III) → **Treffler**, *Christoph*

Treffler, *Christoph* (Treffler, Christolph), maker of silverwork, * Wolfenbüttel, f. 1676, † 1686 – D ⊐ Seling III; ThB XXXIII.

Treffler, *Christoph Thomas*, maker of silverwork, f. 1717 – D ⊐ Seling III.

Treffler, *Joh. Christoph (1650)* (Treffler, Johann Christoph (1); Treffler, Joh. Christoph (1)), goldsmith, maker of silverwork, * about 1650, † before 8.11.1722 or before 3.1.1723 Augsburg – D ⊐ Seling III; ThB XXXIII.

Treffler, *Joh. Christoph (1653)*, clockmaker, f. 1653 – D ⊐ ThB XXXIII.

Treffler, *Joh. Philipp*, clockmaker, f. about 1670, l. about 1680 – D ⊐ ThB XXXIII.

Treffler, *Johann* (Treffler, Johannes (1)), goldsmith, maker of silverwork, * about 1693, † before 12.8.1746 Augsburg – D ⊐ Seling III; ThB XXXIII.

Treffler, *Johann Christoph (1)* (Seling III) → **Treffler**, *Joh. Christoph (1650)*

Treffler, *Johann Christoph (1686)* (Treffler, Johann Christoph (2)), maker of silverwork, maker of silverwork (?), * 1686, † 1762 – D ⊐ Seling III.

Treffler, *Johann Conrad*, maker of silverwork, * about 1648, † 1716 – D ⊐ Seling III.

Treffler, *Johann Friedrich*, maker of silverwork, * 1670, † 1734 – D ⊐ Seling III.

Treffler, *Johann Ulrich (1657)* (Treffler, Johann Ulrich (1)), maker of silverwork, f. 1657, † 1735 – D ⊐ Seling III.

Treffler, *Johann Ulrich (1712)* (Treffler, Johann Ulrich (2)), maker of silverwork, f. 1712, l. 1718 – D ⊐ Seling III.

Treffler, *Johannes* (1) (Seling III) →
Treffler, *Johann*

Treffler, *Johannes (1647)* (Treffler,
Johannes (2)), maker of silverwork,
* about 1647, † 1713 – D ▭ Seling III.

Treffler, *Johannes (1705)* (Treffler,
Johannes (3)), maker of silverwork,
* 1705, † 1772 – D ▭ Seling III.

Treffler, *Philipp Jeremias*, maker of
silverwork, * about 1667, † 1727 – D
▭ Seling III.

Trefflinger, *Hans*, stonemason, f. 1610
– D ▭ ThB XXXIII.

Treffort, *Pierre* → **Tresfort**, *Pierre*

Trefftz, *Gertrud*, landscape painter,
* 13.12.1859 Leipzig – D ▭ Jansa;
ThB XXXIII.

Trefil, *Václav*, painter, illustrator,
* 28.9.1906 Henčlov (Přerov) – CZ
▭ Toman IV; Vollmer IV.

Trefler, *Abraham*, maker of silverwork,
* about 1664, † 1729 – D ▭ Seling III.

Trefler, *Carl (1672)* (Trefler, Carl (1)),
maker of silverwork, * about 1672,
† 1755 – D ▭ Seling III.

Trefler, *Carl (1722)* (Trefler, Carl (2)),
maker of silverwork, goldsmith, * 1722,
† 1762 – D ▭ Seling III.

Trefler, *Christoph* → **Treffler**, *Christoph*

Trefler, *Janusz*, painter, stage set designer,
* 1896 Warschau, † 1944 Warschau
– PL ▭ Vollmer IV.

Trefler, *Joh. Christoph* (1) → **Treffler**,
Joh. Christoph (1650)

Trefler, *Johann* → **Treffler**, *Johann*

Trefler, *Tobias*, maker of silverwork,
f. 1640 – D ▭ Seling III.

Trefná, *Emilie*, painter, * 26.6.1914
Domažlice – CZ ▭ Toman II.

Trefný, *Jan*, painter, * 20.3.1875
Šťahlavý, † 19.9.1943 Domažlice – CZ
▭ Toman II.

Trefny, *Katharina*, still-life
painter, f. about 1933 – A
▭ Fuchs Geb. Jgg. II.

Trefogli, *Bernardo*, painter, * 6.3.1819
Torricella (Tessin), † 13.7.1891 Torricella
(Tessin) – CH ▭ Comanducci V;
ThB XXXIII.

Trefogli, *Domenico*, architect, * 3.1.1675
Torricella (Tessin), † 11.1.1759 Imola
– I ▭ ThB XXXIII.

Trefogli, *Marco Antonio* (Trefogli,
Marcoantonio), decorative painter, stucco
worker, * 24.7.1782 Torricella (Tessin),
† 10.9.1854 Torricella (Tessin) – I
▭ Comanducci V; ThB XXXIII.

Trefogli, *Marcoantonio* (Comanducci V) →
Trefogli, *Marco Antonio*

Trefogli, *Pietro*, sculptor, stucco worker,
* 1763 Torricella (Tessin), † 8.9.1835
Lugano – I ▭ ThB XXXIII.

Trefry, *Harold*, printmaker, f. 1932 –
USA ▭ Hughes.

Trefzger, *Paula*, painter, * 9.5.1913 Wehr
(Baden), † 9.12.1982 Karlsruhe – D
▭ Mülfarth.

Tregambe, *Girolamo Battista*, painter,
sculptor, * 14.7.1937 Brescia – I
▭ Comanducci V.

Treganza, *Ruth Robinson*, painter,
architect, * 30.3.1877 Elmira (New
York), l. 1931 – USA ▭ Falk.

Tregardt, *Alexander* → **Trægaard**,
Alexander

Tregarthen, *Kathleen*, painter, stage
set designer, advertising graphic
designer, * 25.11.1902 London – GB
▭ Vollmer IV.

Tregent, *James*, clockmaker, f. about 1770,
l. 1804 – GB, F ▭ ThB XXXIII.

Treghart, *Alexander* (Kat. Nürnberg) →
Trægaard, *Alexander*

Treglia, *Matteo*, goldsmith, f. 1685,
l. 1714 – I ▭ ThB XXXIII.

Treglown, *Ernest G.*, illustrator, f. 1896,
† 1922 – GB ▭ Houfe.

Tregnozzi, *Alessandro*, brass founder,
f. 1765 – I ▭ ThB XXXIII.

Trego, *Edward Comly*, painter, f. 1917
– USA ▭ Falk.

Trego, *J. J. William*, painter, f. 1883
– GB ▭ Wood.

Trego, *Jonathan* (Trego, Jonathan
K.), portrait painter, genre painter,
animal painter, * 11.3.1817 Bucks
County (Pennsylvania), † 1870 – USA
▭ EAAm III; Groce/Wallace.

Trego, *Jonathan K.* (EAAm III;
Groce/Wallace) → **Trego**, *Jonathan*

Trego, *W.*, painter, f. 1862, l. 1876 – GB
▭ Johnson II; Wood.

Trego, *William J. J.*, painter, f. 1883
– GB ▭ Johnson II.

Trego, *William T.* → **Trego**, *William
Thomas*

Trego, *William Thomas* (Trego, William
T.), genre painter, * 15.9.1859 Yardley
(Pennsylvania), † 24.6.1909 North Wales
(Pennsylvania) – USA ▭ ThB XXXIII.

Tregub, *Jewgenij Sacharowitsch* (Vollmer
VI) → **Trehub**, *Jevhen Zacharovyč*

Tregura, *Pere*, cabinetmaker, f. 1414 – F
▭ Ràfols III.

Trehaille, *Jean de*, sculptor, f. 1313 – F
▭ Beaulieu/Beyer.

Tréhart, *Henri Constant*, sculptor,
* Nantes, f. before 1872, l. 1887 – F
▭ ThB XXXIII.

Trehde, *Käthe*, painter, * 5.9.1877
Hamburg, l. before 1958 – D
▭ Vollmer IV.

Trehearne, *Alfred Frederick Aldridge*,
architect, * 22.4.1874, l. before 1939
– GB ▭ ThB XXXIII.

Trehearne, *William Joshua*, architect,
f. 1868 – GB ▭ DBA.

Trehearne und Norman → **Trehearne**,
Alfred Frederick Aldridge

Treher, *Carl Gustav* → **Treher**, *Karl
Gustav*

Treher, *Karl Gustav*, goldsmith, f. 1888,
† 1914 – A ▭ Neuwirth Lex. II.

Trehet, *Jean*, tapestry craftsman, landscape
gardener, f. 1680, l. 1723 – A, F
▭ ThB XXXIII.

Trehub, *Jevhen Zacharovyč* (Tregub,
Jewgenij Sacharowitsch), graphic artist,
painter, * 30.12.1920 Poltava, † 2.8.1984
Charkiv – UA ▭ SChU; Vollmer VI.

Trehubov, *Mykola Semenovyč*, porcelain
artist, * 7.8.1922 Nikolajevka (Alma-Ata)
– UA ▭ SChU.

Trehubova, *Valentyna Mychajlivna*,
sculptor, * 5.5.1926 Brovary (Kiev)
– UA ▭ SChU.

Trei, *Salome*, graphic artist, * 17.1.1905
Saaremaa – USA, EW ▭ Vollmer IV.

Treibenreiff, *Jörg*, architect, f. 1514 – I
▭ ThB XXXIII.

Treiber, *Hans*, painter, graphic artist,
illustrator, * 22.6.1869 Thalmäßing
(Mittel-Franken), † 4.2.1968 München
– D ▭ Münchner Maler IV; Ries;
ThB XXXIII.

Treiber, *Heinz*, painter, graphic artist,
* 1943 Höfen – D ▭ Nagel.

Treiber, *Josef*, goldsmith, f. 4.1920 – A
▭ Neuwirth Lex. II.

Treibig, *Johann Günter*, porcelain painter,
f. 1788 – D ▭ ThB XXXIII.

Treichel, *Oscar* (ThB XXXIII) →
Treichel, *Oskar*

Treichel, *Oskar* (Treichel, Oscar),
painter, artisan, graphic artist,
designer, * 12.4.1890 Berlin &
Schmerwitz (Mark), l. before 1958 –
D ▭ ThB XXXIII; Vollmer IV.

Treichler, *Alida*, painter, weaver, * 1916
Chile – D ▭ Nagel.

Treichler, *Arthur*, commercial artist,
caricaturist, * 6.7.1891 Horgen, l. before
1939 – CH ▭ Brun IV; ThB XXXIII.

Treichler, *Arthur Felix Joseph* →
Davanzo

Treidler, *Adolph*, history painter, portrait
painter, genre painter, veduta painter,
* 8.4.1846 Berlin, † 13.12.1905
Stuttgart – D ▭ EAAm III; Falk;
Münchner Maler IV; ThB XXXIII.

Treidler, *Beno*, painter, * 1857
Berlin, † 1931 Rio de Janeiro – BR
▭ EAAm III.

Treigys, *Remigijus*, photographer,
* 26.6.1961 – LT ▭ ArchAKL.

Treii, *Catharina* → **Treu**, *Catharina*

Treilhard, *François-Camille*, architect,
* 1841 Lyon, † before 1907 – F
▭ Delaire.

Treillard, *Jacques André* (Trelliard,
Giacomo Andrea), painter, copper
engraver, * 29.11.1712 Valence,
† 5.11.1794 Grenoble – F
▭ Schede Vesme III; ThB XXXIII.

Treilner, *Hanus* → **Treilner**, *Ioannes*

Treilner, *Ioannes*, goldsmith, * 1608,
† 1655 – LT ▭ ArchAKL.

Treiman, *Jouce* (Treiman, Jouce Wahl;
Treiman, Joyce), painter, master
draughtsman, * 29.5.1922 Evanston
(Illinois) – USA ▭ EAAm III; Falk;
Vollmer IV.

Treiman, *Jouce Wahl* (Falk) → **Treiman**,
Jouce

Treiman, *Joyce* (EAAm III) → **Treiman**,
Jouce

Treinta, *Nicolás* (Páez Rios III) →
Treinta, *Nicolau*

Treinta, *Nicolau* (Treinta, Nicolás),
woodcutter, f. 1601 – E
▭ Páez Rios III; Ràfols III.

Treise, *Johann Rudolf*, pewter caster,
f. 1770 – PL, D ▭ ThB XXXIII.

Treisse, *E.*, portrait painter, genre
painter, f. before 1839, l. 1860 – D
▭ ThB XXXIII.

Treitmann, *Joh. Michael* → **Treutmann**,
Joh. Michael

Treitz (Plattner-Familie) (ThB XXXIII) →
Treitz, *Adrian*

Treitz (Plattner-Familie) (ThB XXXIII) →
Treitz, *Christian*

Treitz (Plattner-Familie) (ThB XXXIII) →
Treitz, *Jörg*

Treitz (Plattner-Familie) (ThB XXXIII) →
Treitz, *Konrad (1466)*

Treitz (Plattner-Familie) (ThB XXXIII) →
Treitz, *Konrad (1498)*

Treitz, *Adrian*, harness maker, f. 1460,
† 1517 or 1529 – A ▭ ThB XXXIII.

Treitz, *Christian*, armourer, f. 1480,
l. 1490 – A ▭ ThB XXXIII.

Treitz, *Daniel* → **Dreitz**, *Daniel*

Treitz, *Hans*, sculptor, * 1922 – D
▭ Vollmer VI.

Treitz, *Jörg*, harness maker, f. 1467,
l. 1497 – A ▭ ThB XXXIII.

Treitz, *Kaspar*, goldsmith, f. 1648 – A
▭ ThB XXXIII.

Treitz, *Konrad (1466)*, armourer, f. 1466,
† 1469 – A ▭ ThB XXXIII.

Treitz, *Konrad (1498),* harness maker, f. 1498, l. 1536 – A, I ▭ ThB XXXIII.

Trejbal, *Jiří,* painter, * 2.4.1901 Kounov – CZ ▭ Toman II.

Trejo, *Antonio,* painter, graphic artist, * 1922 Hidalgo – MEX ▭ EAAm III; Vollmer IV.

Trejo, *Manuel de,* sculptor, f. 1786 – CO ▭ EAAm III.

Trejo, *P.,* painter, f. before 1916 – USA ▭ Hughes.

Trélat, porcelain artist (?), f. 1867 – F ▭ Neuwirth II.

Trélat, *Émile,* architect, * 6.3.1821 Paris, † 30.10.1907 – F ▭ DA XXXI; ThB XXXIII.

Treleavan, *Michael Vyne,* architect, * 1850, l. after 1906 – GB ▭ Brown/Haward/Kindred.

Treleaven, *Richard Barrie,* bird painter, * 6.7.1920 London – GB ▭ Lewis.

Trelewski, *Władysław,* veduta painter, genre painter, * 1828, † 1897 Gnesen – PL ▭ ThB XXXIII.

Trella, *František,* decorative painter, * 10.10.1886 Prag, l. 1941 – CZ ▭ Toman II.

Trella-Várhelyi, *Imola* → **Varhelyi,** *Imola*

Trella Várhelyi, *Imola* (Barbosa) → **Varhelyi,** *Imola*

Trella-Várhelyi, *Imola,* painter, graphic artist, * 1928 Tîrgu Secuesc – RO ▭ Vollmer IV.

Trellenkamp, *Wilhelm,* painter, * 1826 Sterkrade, † 14.1.1878 Orsoy – D ▭ ThB XXXIII.

Trelles Bedoya, *Pilar,* flower painter, f. 1904 – E ▭ Cien años XI.

Trelliard, master draughtsman, f. 14.8.1755 – F ▭ Audin/Vial II.

Trelliard, *Giacomo Andrea* (Schede Vesme III) → **Treillard,** *Jacques André*

Trelliard, *Jacques André* → **Treillard,** *Jacques André*

Trelliard-Deprats, *Jacques André* → **Treillard,** *Jacques André*

Trellin, *Paul,* glass painter, * about 1900 Wesenberg (Estland), l. after 1923 – EW ▭ Hagen.

Trelling, *Sven,* painter, * 1918, † 1962 Södertälje – S ▭ SvKL V.

Trellini, *A.,* modeller, f. about 1780 – I ▭ ThB XXXIII.

Trellund, *Ejnar,* sculptor, * 7.1.1913 Kopenhagen – DK ▭ Vollmer IV.

Trellund, *Peder,* calligrapher, * about 1552 Ribe, † 28.1.1612 Kopenhagen – DK ▭ Weilbach VIII.

Trelser, *Lukas* → **Welser,** *Lukas*

Tremacoldo, master draughtsman, f. after 1801, l. 1865 – I ▭ Comanducci V; Servolini.

Tremaine, *B. E. L.,* artist, f. 1880 – CDN ▭ Harper.

Tremaine, *Edna A.,* painter, f. 1921 – USA ▭ Falk.

Tremante, *Vittorio,* painter, graphic artist, * 29.12.1902 Verona, † 15.6.1972 Venedig – I ▭ Comanducci V.

Tremator, *Severino* (Trematore, Severino), painter, illustrator, * 23.5.1895 Torremaggiore, † 30.7.1940 – I ▭ Beringheli; Comanducci V.

Trematore, *Severino* (Comanducci V) → **Tremator,** *Severino*

Trémaux, *Pierre,* architect, * 20.7.1818 Charcey, † before 1907 – F ▭ Delaire; ThB XXXIII.

Tremayne, *Constance,* miniature painter, f. 1898 – GB ▭ Foskett.

Trembecki, *Johann Theobald* → **Trebecki,** *Johann Theobald*

Trembecki, *Zygmunt,* sculptor, * 13.5.1847 Krakau, † 1882 or 1883 (?) Paris (?) – PL ▭ ThB XXXIII.

Trembicki, *Mikołaj* → **Trębicki,** *Michał*

Tremblai, *Jean Louis,* painter, * about 1810 Paris, l. 1859 – F ▭ Schurr IV; ThB XXXIII.

Tremblay (1815), no-artist, f. 1815 – F ▭ ThB XXXIII.

Tremblay (1902), sign painter, decorative painter, stage set designer, gilder, f. 1902 – CDN ▭ Karel.

Tremblay, *Barthélémy* (DA XXXI) → **Tremblay,** *Barthélémy Du*

Tremblay, *Barthélémy Du* (Tremblay, Barthélémy), sculptor, * 1568 Louvres (Paris), † before 10.8.1629 Paris – F ▭ DA XXXI; ThB XXXIII.

Tremblay, *Daniel,* sculptor, painter, mixed media artist, installation artist, * 7.3.1950 Ste-Christine (Angers, Maine-et-Loire), † 9.4.1985 near Angers (Maine-et-Loire) – F ▭ Bénézit.

Tremblay, *Garnaut du,* goldsmith, enamel artist, f. about 1300 – F ▭ ThB XXXIII.

Tremblay, *Georges,* modeller, stonemason, * 1878 Cap-á-l'Aigle (Québec), † 1939 – CDN, USA ▭ Karel.

Tremblay, *Gérard,* painter, graphic artist, * 3.9.1928 Les Eboulements (Quebec) – CDN ▭ Vollmer IV.

Tremblé, *Barthélemy Du* → **Tremblay,** *Barthélemy Du*

Tremblet, *Barthélemy Du* → **Tremblay,** *Barthélemy Du*

Trembley, *Albert Jules* (LZSK; Plüss/Tavel II; Plüss/Tavel Nachtr.) → **Trembley,** *Jules*

Trembley, *Jules* (Trembley, Albert Jules), portrait sculptor, * 27.3.1878 Genf, † 9.3.1969 Lausanne – CH ▭ LZSK; Plüss/Tavel II; Plüss/Tavel Nachtr.; ThB XXXIII.

Trembley, *Ralph,* lithographer, * about 1817 New York State, l. 1863 – USA ▭ Groce/Wallace.

Tremblot, *Sébastien,* painter, f. 1751, † about 1764 – F ▭ ThB XXXIII.

Tremear, *Charles H.,* daguerreotypist, * 1866, † 20.7.1943 Detroit (Michigan) – USA ▭ Falk.

Trémeau, *Jacques-Nicolas,* goldsmith, f. 1763, l. 1781 – F ▭ Nocq IV.

Trémeaux, *Pierre* → **Trémaux,** *Pierre*

Tremel, portrait miniaturist, f. 1815, l. 1835 – F ▭ Schidlof Frankreich; ThB XXXIII.

Tremel, *J. F.* → **Tremel**

Tremel, *R.,* landscape painter, decorator, * 1907, † 1987 – F ▭ Bénézit.

Trémelat, *Jean-Bapt. Philippe,* etcher, woodcutter, * Campy (Var), f. 1870, l. 1882 – F ▭ ThB XXXIII.

Trementi, *Fernando* → **Arbos Tremanti,** *Fernando*

Tremerie, *Carolus,* landscape painter, * 31.7.1858 Gent, † 1945 – B ▭ DPB II; Schurr V; ThB XXXIII.

Tremesberger, *Josef,* goldsmith, silversmith, f. 1897, l. 1908 – A ▭ Neuwirth Lex. II.

Tremewan, *M.,* painter, f. 1886 – GB ▭ Johnson II; Wood.

Tremier, *Nicolas (1651),* painter, f. 1651, l. 1656 – F ▭ ThB XXXIII.

Tremiglione, *Alessandro* → **Tremignon,** *Alessandro*

Tremignan, *Alessandro* → **Tremignon,** *Alessandro*

Tremignian, *Andrea Alessandro* → **Tremignon,** *Alessandro*

Tremignon, *Alessandro,* architect, f. about 1668, l. 1688 – I ▭ ThB XXXIII.

Trémisot, *Léon,* landscape painter, marine painter, * Paris, f. 1846, l. 1853 – F ▭ Delouche; ThB XXXIII.

Treml, *Bedřich* → **Tremmel,** *Friedrich*

Treml, *Friedrich,* genre painter, * 8.1.1816 Wien, † 13.6.1852 Wien – A ▭ Fuchs Maler 19.Jh. Erg.-Bd II; Fuchs Maler 19.Jh. IV; ThB XXXIII.

Treml, *Joh. Friedrich* → **Treml,** *Friedrich*

Treml, *Johann Friedrich* → **Treml,** *Friedrich*

Tremlett, *David,* sculptor, master draughtsman, installation artist, graffiti artist, * 13.2.1945 St-Austell (Cornwall) – GB ▭ ContempArtists; Spalding; Windsor.

Tremlett, *John,* miniature painter, f. 1831, l. 1845 – GB ▭ Foskett.

Tremmel, *Bedřich* (Toman II) → **Tremmel,** *Friedrich*

Tremmel, *Friedrich* (Tremmel, Bedřich; Tremmel, Friedrich Anton Josef), portrait painter, stage set designer, * 1785 Prag, † 5.1814 or 3.6.1817 Wien – A, CZ ▭ Fuchs Maler 19.Jh. Erg.-Bd II; Fuchs Maler 19.Jh. IV; ThB XXXIII; Toman II.

Tremmel, *Friedrich Anton Josef* (Fuchs Maler 19.Jh. Erg.-Bd II) → **Tremmel,** *Friedrich*

Tremmel, *Ludvík* (Toman II) → **Tremmel,** *Ludwig*

Tremmel, *Ludwig* (Tremmel, Ludvík), architect, * 24.5.1875 Wien, † 1.12.1946 Wien – A, CZ ▭ ThB XXXIII; Toman II; Vollmer IV.

Tremml, *Friedrich Anton Josef* → **Tremmel,** *Friedrich*

Trémois, *Pierre Yves,* painter, commercial artist, illustrator, * 8.1.1921 Paris, † before 1999 – F ▭ Bénézit; Vollmer VI.

Trémolières, *Pierre Charles,* painter, etcher, * 1703 Cholet, † 11.5.1739 Paris – F ▭ Audin/Vial II; DA XXXI; ThB XXXIII.

Tremollers, *Anton,* tapestry weaver, * Brüssel (?), f. 1594, l. 1596 – E, NL ▭ ThB XXXIII.

Tremollers, *Antoni* → **Tramulles,** *Antoni* (1595)

Tremollière, *Pierre Charles* → **Trémolières,** *Pierre Charles*

Trémollières, *Pierre Charles* → **Trémolières,** *Pierre Charles*

Tremona, *Rinaldo da,* painter, * Tremona (?), f. 1638 – CH, I ▭ Brun III.

Tremonia, *Johan* → **Winnenbrock,** *Johan*

Trémont, *Auguste,* animal sculptor, painter, * 31.12.1893 Luxemburg, l. before 1958 – F, L ▭ Edouard-Joseph III; ThB XXXIII; Vollmer IV.

Tremoulet, *Elias,* master draughtsman, watercolourist, * 5.11.1856 Pessan, † 5.8.1938 Buenos Aires – RA, F ▭ EAAm III.

Tremp, *Baschi,* cabinetmaker, f. 1677 – CH ▭ Brun III.

Tremp, *Jakob,* glass painter, f. 1681, l. 1686 – CH ▭ ThB XXXIII.

Trempert, *Mathias,* cabinetmaker, f. 1755, l. 1761 – D ▭ ThB XXXIII.

Tremullas, *Lazare,* sculptor, f. 19.9.1643, l. 13.7.1653 – F ▭ ThB XXXIII.

Tren, *J. F.*, portrait painter, f. 1765 – F ☐ ThB XXXIII.

Trena, *Antonio*, goldsmith, * about 1560, † 13.12.1636 – I ☐ Bulgari I.2.

Trena, *Giovanni Battista*, goldsmith, * 1609 Rom, l. 1638 – I ☐ Bulgari I.2.

Trenam, *M. R.*, sculptor, f. 1931 – USA ☐ Hughes.

Trench, *Frances Georgina Chenevix* → **Trinseach,** *Sadhbh*

Trench, *Grace*, landscape painter, * 7.5.1896, l. 1941 – IRL ☐ Snoddy.

Trench, *Henry*, painter, * Irland, f. 1700, † 1726 London – IRL ☐ Strickland II; ThB XXXIII; Waterhouse 18.Jh..

Trench, *Isabel*, painter, f. 1917 – USA ☐ Falk.

Trench, *John A.*, painter, f. 1893 – GB ☐ Johnson II; Wood.

Trench, *Marianne* (Trench, Marianne L.), landscape painter, * 23.9.1888 Guildford, † 1940 – GB ☐ Snoddy; ThB XXXIII; Vollmer IV.

Trench, *Marianne L.* (Snoddy; ThB XXXIII) → **Trench,** *Marianne*

Trench, *Philip Chenevix*, watercolourist, * 1809, † 1888 – ZA ☐ Gordon-Brown.

Trenchant, *Pierre*, clockmaker, engraver, f. 1673, l. 1676 – F ☐ Audin/Vial II.

Trenchard, *E. C.* → **Trenchard,** *Edward* (1794)

Trenchard, *Edward (1794)* (Trenchard, Edward C.), copper engraver, marine painter, * about 1777 Salem (New Jersey), † 3.11.1824 Brooklyn (New York) – USA ☐ Brewington; EAAm III; ThB XXXIII.

Trenchard, *Edward (1850)*, marine painter, * 17.8.1850 Philadelphia, † 1922 West Islip (Long Island) – USA ☐ Brewington; Falk; ThB XXXIII.

Trenchard, *Edward C.* (Brewington; EAAm III) → **Trenchard,** *Edward* (1794)

Trenchard, *James*, copper engraver, medalist, die-sinker, * 1747 Penns Neck (New Jersey), l. 1794 – USA ☐ EAAm III; Groce/Wallace; ThB XXXIII.

Trenchent, *Jean* → **Tranchant,** *Jean* (1677)

Trenchon, *Nicolas*, sculptor, f. 1509 – F ☐ ThB XXXIII.

Trenchs, *Antoni*, miniature modeller, f. 1951 – E ☐ Ráfols III.

Trenchs Asens, *Antònia*, painter, master draughtsman, f. 1938 – E ☐ Ráfols III.

Trenck, *Friedrich von der (Freiherr)*, engraver, * 16.2.1726 Königsberg, † 25.7.1794 Paris – D ☐ ThB XXXIII.

Trenck, *Ingeborg von der*, ceramist, * 1921 Itzehoe – D ☐ WWCCA.

Trenckner, *Adam Samuel* → **Tränckner,** *Adam Samuel*

Trencolo di Francesco, goldsmith, f. 1428, † 1492 – I ☐ Bulgari I.3/II.

Trendall, *E. W.* (Grant; Johnson II) → **Trendall,** *Edward W.*

Trendall, *Edward W.* (Trendall, E. W.), architect, architectural draughtsman, landscape painter, f. before 1816, l. 1850 – GB ☐ Colvin; Grant; Johnson II; ThB XXXIII.

Trendel, *Adam*, wood sculptor, carver, f. 28.6.1533, l. 15.12.1534 – D ☐ Sitzmann; ThB XXXIII.

Trendelenburg, *Theodor*, engraver of maps and charts, * 1800, † 2.5.1846 Dresden – D ☐ ThB XXXIII.

Trendl, *Albert*, painter, graphic artist, sculptor, * 17.2.1928 Wien – A ☐ Fuchs Maler 20.Jh. IV.

Tréneau, *Jean-Baptiste*, goldsmith, f. 9.7.1718, l. 1759 – F ☐ Nocq IV.

Treneau, *Simon*, goldsmith, f. 29.4.1761 – F ☐ Brune.

Trenel, *Étienne*, goldsmith, f. 26.9.1735, l. 24.11.1757 – F ☐ Nocq IV.

Trenel, *Pierre*, painter, f. 1722 – F ☐ Audin/Vial II.

Trenel, *Pierre-Jacques*, goldsmith, f. 10.3.1770, l. 1791 – F ☐ Nocq IV.

Trenerry, *Horace*, painter, * 1899 Adelaide, † 1958 Adelaide – AUS ☐ Robb/Smith.

Trenerry, *Horace Hurtle* → **Trenerry,** *Horace*

Trenet, *Didier*, installation artist, master draughtsman, * 1965 Beaune (Côte d'Or) – F ☐ Bénézit.

Trengin, *Everhart* → **Treynkin,** *Everhart*

Trenholm, *George Francis*, graphic artist, type designer, * 23.10.1886 Cambridge (Massachusetts), l. 1940 – USA ☐ Falk; ThB XXXIII.

Trenholm, *Portia Ashe* (Groce/Wallace) → **Trenholm,** *Portia Ashe Burden*

Trenholm, *Portia Ashe Burden* (Trenholm, Portia Ashe), painter, * about 1812, † 23.3.1892 Nashville (Tennessee) – USA ☐ EAAm III; Groce/Wallace.

Trenina, *Lidija Aleksandrovna* → **Franketti,** *Lidija Aleksandrovna*

Trenk, *Franz*, painter, illustrator, * 29.1.1899 Graz, † 1.9.1960 Graz – A ☐ Fuchs Geb. Jgg. II; List; ThB XXXIII; Vollmer IV.

Trenk, *Heinrich*, painter, * 1818 Zug, † 5.7.1892 Bukarest – RO, CH ☐ ThB XXXIII.

Trenka, *Stephen*, wood sculptor, * 1908 or 24.7.1909 Budapest – H, CDN ☐ EAAm III; Vollmer IV.

Trenkamp, *Henry*, painter, f. 1925 – USA ☐ Falk.

Trenkler, *Wilhelm*, landscape painter, * 24.10.1877 Wien, † 13.1.1964 Wien – A ☐ Fuchs Maler 19.Jh. Erg.-Bd II.

Trenkwald, *Josef Mathias von* (Trenkwald, Josef Matyáš; Trenkwald, Josef Mathias von (Edler)), history painter, * 13.3.1824 Prag, † 28.7.1897 Perchtoldsdorf (Wien) – CZ, A ☐ Fuchs Maler 19.Jh. Erg.-Bd II; Fuchs Maler 19.Jh. IV; ThB XXXIII; Toman II.

Trenkwald, *Josef Matyáš* (Toman II) → **Trenkwald,** *Josef Mathias von*

Trenkwalder, *Dominikus*, sculptor, * 22.4.1841 Angedair-Landeck, † 8.7.1897 Innsbruck – A ☐ ThB XXXIII.

Trenkwalder, *Josef*, cabinetmaker, altar architect, * 1845 Angedair-Landeck, † 1897 Mühlau (Innsbruck) – A ☐ ThB XXXIII.

Trenn, *Eduard*, landscape painter, marine painter, * 13.4.1839 Sachsenhausen (Brandenburg), † 1.10.1865 – D ☐ ThB XXXIII.

Trenn, *Friedrich* → **Trenn,** *Karl Ludwig*

Trenn, *Karl Ludwig*, sculptor, * about 1772, † 22.11.1850 Berlin – D ☐ ThB XXXIII.

Trenner, *Joan* → **Trenner,** *Johann*

Trenner, *Johann*, painter, f. 1678 – D ☐ ThB XXXIII.

Trenor y Suárez de Lezo, *Rafael*, sculptor, photographer, * 1946 Valencia – E ☐ Calvo Serraller.

Trenquesse, *Louis Rolland* → **Trinquesse,** *Louis Rolland*

Trens, *Jaume*, silversmith, f. 1695 – E ☐ Ráfols III.

Trensaert, *Jean Pierre*, genre painter, portrait painter, * 27.1.1806 Gent, † 27.12.1836 Gent – B, NL ☐ DPB II; ThB XXXIII.

Trensaert, *Judocus*, painter, f. 1725, l. 1746 – B ☐ ThB XXXIII.

Trensz, *Suzanne*, landscape painter, flower painter, bookplate artist, * 1893 Rosheim, † 21.4.1945 Strasbourg – F ☐ Bauer/Carpentier V.

Trent, *Michelangelo*, goldsmith (?), f. 28.8.1728 – I ☐ Bulgari I.2.

Trent, *S.*, landscape painter, f. 1783 – GB ☐ Grant; ThB XXXIII; Waterhouse 18.Jh..

Trent, *Victor Pedrotti*, painter, designer, decorator, * 9.2.1891, l. 1940 – USA, A ☐ Falk.

Trenta, *Banduccio*, painter, f. 1501 – I ☐ ThB XXXIII.

Trenta, *Bonuccius* (?) → **Trenta,** *Banduccio*

Trenta, *Girolamo*, goldsmith, jeweller, * 1788 Rom, † 18.8.1845 – I ☐ Bulgari I.2.

Trentacoste, *Domenico*, sculptor, medalist, painter, * 20.9.1859 or 1860 Palermo, † 1932 or 18.3.1933 Florenz – I ☐ DA XXXI; Panzetta; ThB XXXIII.

Trentan, *Johann* → **Trentan-Havlicek,** *Jan*

Trentan-Havlicek, *Jan* (Havlíček-Trentán, Jan; Trentan-Havlicek, Johann), lithographer, landscape painter, * 24.3.1856 Brno or Brünn, † 23.7.1934 or 24.7.1934 Wien – CZ, A ☐ ELU IV; Fuchs Maler 19.Jh. Erg.-Bd II; Fuchs Maler 19.Jh. IV; ThB XXXIII; Toman I.

Trentan-Havlicek, *Johann* (ELU IV; Fuchs Maler 19.Jh. Erg.-Bd II; Fuchs Maler 19.Jh. IV) → **Trentan-Havlicek,** *Jan*

Trentanova, *R. of Rome*, sculptor, * 1792, † 1832 – GB ☐ Gunnis.

Trentanove, *Antonio*, sculptor, stucco worker, * Rimini (?), f. about 1790, † 1812 Carrara – I ☐ ThB XXXIII.

Trentanove, *Deodato* → **Trentanove,** *Raimondo*

Trentanove, *Gaetano*, sculptor, * 21.2.1858 or 21.12.1858 Florenz, † 13.3.1937 Vereinigte Staaten or Florenz – I, USA ☐ Panzetta; Soria; ThB XXXIII.

Trentanove, *Michele*, sculptor, f. 1907, † 2.1925 Rom – I ☐ Panzetta; ThB XXXIII.

Trentanove, *Raimondo*, sculptor, * 6.1.1792 or 24.1.1792 Faenza, † 5.6.1832 Rom – I ☐ Panzetta; ThB XXXIII.

Trenté, *François*, painter, * 1764 Straßburg, l. 1784 – F ☐ ThB XXXIII.

Trentesous, *Guillaume*, painter, * Carpentras (?), f. 1448 – F ☐ ELU IV; ThB XXXIII.

Trentham, *Eugene*, painter, * 23.9.1912 Gatlinburg (Tennessee) – USA ☐ Falk.

Trentham, *Fanny*, painter, f. 1885 – GB ☐ Johnson II; Wood.

Trentholme, *Florence*, landscape painter, f. 1897 – CDN ☐ Harper.

Trenti, *Gerolamo* (Trenti, Girolamo), landscape painter, * 1828 Pomponesco, † 4.5.1898 Pomponesco – I ☐ Comanducci V; DEB XI; ThB XXXIII.

Trenti, *Girolamo* (DEB XI) → **Trenti,** *Gerolamo*

Trentin, *Angelo,* portrait painter, watercolourist, genre painter, * 2.9.1850 Udine, † 16.2.1912 Wien – A, I ⌑ Comanducci V; Fuchs Maler 19.Jh. IV; Ries; ThB XXXIII; Toman II.

Trentinaglia, *Josef von (Ritter),* landscape painter, illustrator, * 1849 Innsbruck – A ⌑ ThB XXXIII.

Trentini, *Attilio,* painter, * 1857 Sarginesco, † 1919 Verona – I ⌑ PittItalNovec/1 II.

Trentini, *Francesco,* sculptor, * 15.2.1876 Lasino (Sarcatal), l. before 1939 – I ⌑ ThB XXXIII.

Trentini, *Guido,* painter, * 9.10.1889 Verona, † 1975 Verona – I ⌑ Comanducci V; DEB XI; PittItalNovec/1 II; ThB XXXIII; Vollmer IV.

il **Trentino** → **Battista** (1567)

Trentino, *il* → **Battista** (1567)

Trento, *Guglielmo,* painter, * 30.6.1923 Frosinone – I ⌑ Vollmer IV.

Trento di Martino, sculptor, * Venedig (?), f. 1394, l. 1396 – I ⌑ ThB XXXIII.

Trentoul, *Mathieu,* wood sculptor, f. 1667 – F ⌑ ThB XXXIII.

Trentous, *Mathieu* → **Trentoul,** *Mathieu*

Trentsensky, *Matthias,* lithographer, * 30.8.1790 Wien, † 19.3.1868 Wien – A ⌑ ThB XXXIII.

Trentwet, *Jonáš* → **Drentwett,** *Jonas*

Trentweth, *Jonáš* → **Drentwett,** *Jonas*

Trentweth, *Jonas Ernreich* (Drentwett, Jonas Ernreich), painter, * 1698, † 25.6.1739 Wien – CZ, A ⌑ ÖKL V; ThB XXXIII.

Trentwett, *Balduin* → **Drentwett,** *Balduin*

Trentwett, *Jonas Ernreich* → **Trentweth,** *Jonas Ernreich*

Trenz, *Janez,* architect, * 1914 Trška gora – SLO ⌑ ELU IV.

Trepassi, *Giuseppe,* silversmith, f. 1694 – I ⌑ Bulgari I.3/II.

Trepat, *Lluís* (Trepat Padro, Luis), master draughtsman, watercolourist, graphic artist, * Tárrega, f. 1949 – E ⌑ Páez Rios III; Ráfols III.

Trepat, *Miquel,* instrument maker, f. 1849 – E ⌑ Ráfols III.

Trepat Padro, *Luis* (Páez Rios III) → **Trepat,** *Lluís*

Trepat Samarra, *Bonaventura,* painter, * 1907 La Sentin, † 1941 Montalban (Frankreich) – E ⌑ Ráfols III.

Trepat Samarra, *Josep,* painter, * 1903 La Sentin – E ⌑ Ráfols III.

Trepches, *Thomas (1615)* (Trepches, Thomas (der Ältere)), goldsmith, f. 1615, † 1618 – RO ⌑ ThB XXXIII.

Treperel, *François,* portrait painter, * Orléans, f. 1560, † 10.1586 or 11.1586 Genf – CH, F ⌑ Brun IV; ThB XXXIII.

Trepess, *Francis P.,* architect, f. before 1908 – GB ⌑ Brown/Haward/Kindred.

Trepka, *Ernst,* painter, f. 1801 – A ⌑ Fuchs Maler 19.Jh. Erg.-Bd II.

Trepkau, *Merten,* painter, caster, f. 1581, l. 1593 – PL ⌑ ThB XXXIII.

Trepkowski, *Tadeusz,* poster artist, * 5.1.1914 Warschau, † 30.12.1954 Warschau – PL ⌑ Vollmer IV.

Trepl, *Willy,* painter, * 1928 – D ⌑ Nagel.

Tréplat → **Trepsat** (1740)

Treplin, *Karl,* master draughtsman, copper engraver, f. before 1820, l. 1824 – D ⌑ ThB XXXIII.

Trepper, *Johann Heinrich,* painter, * 1735 Arolsen, † 1810 (?) Potsdam – D ⌑ ThB XXXIII.

Treppetaw, *Hans* → **Trepta,** *Hans*

Trepsac → **Trepsat** (1740)

Trepsat (1740), architect, * about 1740, † 25.12.1800 or 26.12.1800 Paris – F ⌑ ThB XXXIII.

Trepschuh, *Gottlob* → **Trappschuh,** *Gottlob* (1718)

Trepše, *Marijan,* figure painter, stage set designer, glass painter, graphic artist, * 25.3.1897 Zagreb, † 4.10.1964 – HR ⌑ ELU IV; ThB XXXIII; Vollmer IV.

Trepta, *Hans,* goldsmith, † 1559 – D ⌑ ThB XXXIII.

Treptau, *Peter,* goldsmith, f. 1551, † 1570 Nürnberg – D ⌑ Kat. Nürnberg.

Trepte, *Hans* → **Trepta,** *Hans*

Trepte, *J. E.,* porcelain painter, flower painter, f. about 1910 – D ⌑ Neuwirth II.

Trepte, *Toni,* painter, graphic artist, illustrator, * 10.3.1910 Ampfing – D ⌑ Vollmer IV.

Trepuccio, painter, f. 1403 – I ⌑ ThB XXXIII.

Trequattrini, *Franco,* painter (?), graphic artist, * 25.7.1829 San Nicolò di Celle, l. 1973 – I ⌑ Comanducci V.

Trérans, *de* (Seigneur) → **Clérissy,** *Pierre* (1704)

Trery, *Henry C.,* animal painter, f. 1849, l. 1854 – GB ⌑ Grant; ThB XXXIII; Wood.

Trésal, *Pierre,* painter, * about 1594 Heidelberg, † 27.2.1666 Genf – D, CH ⌑ ThB XXXIII.

Tresard, *Pierre* → **Trésal,** *Pierre*

Tresca, *Adelaide,* miniature painter, * 16.12.1846 Neapel, † after 1904 or 1904 – I ⌑ Comanducci V; ThB XXXIII.

Tresca, *Giuseppe (1810),* painter, * 1810, † 11.7.1837 Palermo – I ⌑ Comanducci V; ThB XXXIII.

Tresca, *Salvatore,* copper engraver, * 1750 (?) Palermo (?), † 1815 Paris – F, I ⌑ ThB XXXIII.

Tresch, *Georges Albert,* painter, * 5.8.1881 Delle (Belfort), † 1948 – F ⌑ Bénézit; Edouard-Joseph III; ThB XXXIII.

Tresch, *Sandra,* ceramist, f. 1980 – CH ⌑ WWCCA.

Tresch, *Wilhelm von,* goldsmith, f. about 1480 – D ⌑ Sitzmann; ThB XXXIII.

Trescher, *August,* portrait miniaturist, copyist, f. about 1830 – D ⌑ ThB XXXIII.

Trescher, *Johan Friedrich* (Zülch) → **Trescher,** *Johann Friedrich*

Trescher, *Johann Friedrich* (Trescher, Johan Friedrich), painter, * Großheppach (?), f. 1655, l. 1693 – D ⌑ ThB XXXIII; Zülch.

Tresco, *Simon de* → **Simon de Tresk**

Trescoll, *Giovanni,* architect, sculptor, f. 1451 – I ⌑ ThB XXXIII.

Trescoll, *Joan,* architect, f. 1454 – E ⌑ Ráfols III.

Tresenreiter, *Max,* landscape painter, * 29.11.1875 München, † 19.2.1935 Prien (Chiemsee) – D ⌑ Münchner Maler VI.

Tresenreuter, *Johannes Ulrich,* master draughtsman, * 31.10.1710 Etzelwang (Ober-Franken), † 31.3.1744 Nürnberg – D ⌑ ThB XXXIII.

Treserra Martín, *Montserrat,* landscape painter, * 1927 Roda de Ter – E ⌑ Ráfols III.

Treserres, armourer, f. 1701 – E ⌑ Ráfols III.

Treserres, *Joan,* silversmith, f. 1746 – E ⌑ Ráfols III.

Treserres, *Josep,* cannon founder, f. 1708, l. 1724 – E ⌑ Ráfols III.

Tresfi, stonemason, f. 1526 – E ⌑ Ráfols III.

Tresfort, *Pierre,* goldsmith, silversmith, * 1660 (?) or 1664 Paris, † 19.3.1729 Kopenhagen – DK, F ⌑ Bøje I; ThB XXXIII.

Tresgallo, *Antonio de,* building craftsman, f. 1744 – E ⌑ González Echegaray.

Tresguerras, *Francisco Eduardo de* (EAAm III) → **Tresguerras,** *Francisco Eduardo*

Tresguerras, *Francisco Eduardo* (Tresguerras, Francisco Eduardo de), architect, sculptor, painter, * 13.10.1759 or 1745 Celaya, † 3.8.1833 Celaya – MEX ⌑ DA XXXI; EAAm III; Páez Rios III; ThB XXXIII; Toussaint.

Treshain, *Henry* → **Tresham,** *Henry*

Tresham, *Henry,* painter, mezzotinter, * 1750 or before 21.2.1751 Dublin, † 17.6.1814 London – IRL, GB ⌑ DA XXXI; Grant; Lister; Mallalieu; Strickland II; ThB XXXIII; Waterhouse 18.Jh..

Tresham, *Thomas,* architect, * 1543 (?), † 11.9.1605 – GB ⌑ ThB XXXIII.

Tresidder, *Charles,* illustrator, f. 1881 – GB ⌑ Houfe.

Tresidder, *G. C. R.* → **Tressider,** *G. C. R.*

Tresilian, *Cecil Stuart,* book illustrator, * 1891 Bristol, l. 1965 – GB ⌑ Peppin/Micklethwait.

Tresillian, *Stuart* → **Tresilian,** *Cecil Stuart*

Tresing, *Casper,* stonemason, f. 1561 – S ⌑ SvKL V.

Tresini, *Domenico* → **Trezzini,** *Domenico*

Tresk, *Simon de* (Harvey) → **Simon de Tresk**

Třeška, *Miloš,* architect, * 7.6.1916 Prag – CZ ⌑ Toman II.

Treskoň, *Ladislav,* painter, graphic artist, * 10.5.1900 Petrovice, † 13.10.1923 Prag – SK ⌑ Toman II; Vollmer IV.

Treskow, *Elisabeth,* goldsmith, * 20.8.1898 Bochum, l. before 1958 – D ⌑ ThB XXXIII; Vollmer IV.

Treskow, *Millie,* painter, f. 1932 – USA ⌑ Hughes.

Tresnak, *Anton,* jeweller, f. 1910 – A ⌑ Neuwirth Lex. II.

Třešňák, *Daniel* (Toman II) → **Trzeschniak,** *Daniel*

Tresnak, *J.,* jeweller (?), f. 1876, l. 1922 – A ⌑ Neuwirth Lex. II.

Tresnak, *Johann,* goldsmith (?), f. 1900 – A ⌑ Neuwirth Lex. II.

Tresnak, *Johann (?)* → **Tresnak,** *J.*

Tresneau, *Félix,* goldsmith, f. 22.8.1702, † before 19.11.1705 – F ⌑ Nocq IV.

Tress, *Arthur,* photographer, * 24.11.1940 Brooklyn (New York) – USA ⌑ DA XXXI; Krichbaum; Naylor.

Tress, *Richard,* architect, * 1809 or 1810, † 29.10.1875 London – GB ⌑ DBA.

Tressan, *Louis Elisabeth de la Vergne de (comte),* etcher, * 5.10.1705 Le Mans, † 31.10.1783 Paris – F ⌑ ThB XXXIII.

Tressard, *Gervais* → **Tressart,** *Gervais*

Tressart, *Gervais,* goldsmith, f. 1463, l. 1470 – F ⌑ ThB XXXIII.

Tressel, *Daniel,* pewter caster, f. 25.5.1694 – CH ⌑ Bossard.

Tressel, *Hans,* painter, f. 1613 – D
□ ThB XXXIII.

Tresseno, *Giovanni* (Trissini da Lodi),
painter, * Lodi(?), f. 1488, † 1505
or 1509 – I □ Schede Vesme IV;
ThB XXXIII.

Tresseno, *Ludovico,* painter, * about
1483 Vercelli, † 4.1565 – I
□ Schede Vesme IV.

Tressens Angelat, *Salvador,* landscape
painter, f. 1936 – E □ Ráfols III.

Tresser, *Daniel,* goldsmith, * Nérac,
f. 1696, l. 1703 – CH, F □ Brun III.

Tresserra, *Jaume,* architect, f. 1789 – E
□ Ráfols III.

Tressich Maderni, *Ermina,*
painter, * 3.2.1910 Venedig – I
□ Comanducci V.

Tressider, *G. C. R.,* artist, f. 1898,
l. 1899 – CDN □ Harper.

Tressini, *Domenico* → **Trezzini,** *Domenico*

Tressl, *Walter,* painter, graphic
artist, * 23.5.1919 Wien – A
□ Fuchs Maler 20.Jh. IV.

Treßler, *Alexius,* bell founder, f. 1616
– A □ ThB XXXIII.

Tressler, *Anne K.,* screen printer,
* 22.9.1910 Rockford (Illinois) – USA
□ Falk.

Treßler, *Joseph,* tapestry craftsman,
* 1743 Fürstenfeldbruck, † before
8.9.1804 München – D □ ThB XXXIII.

Tressler, *Otto,* sculptor, * 13.4.1871
Stuttgart, † 27.4.1965 Wien – A, D
□ List; Vollmer IV.

Tressniak, *Daniel* → **Trzeschniak,** *Daniel*

Tressos, *Daniel* → **Tresser,** *Daniel*

Trestant, *Sébastien,* building craftsman,
f. 1452, l. 1460 – F □ ThB XXXIII.

Trested, *Richard,* engraver, stamp carver,
f. 1820, † 1829 or 1830 – USA
□ Groce/Wallace; ThB XXXIII.

Trestioreanu, *Traian,* painter, * 9.6.1919
Ploieşti – RO □ Barbosa.

Tresvics, *Joan,* bell founder, f. 1451,
l. 1454 – E □ Ráfols III.

Treswell, *R.,* architectural draughtsman,
f. 1585 – GB □ ThB XXXIII.

Tret, *Didier du,* glass painter, f. 1396 – F
□ ThB XXXIII.

Tréteau, *Claude,* sculptor, f. 26.2.1720,
l. 1786 – F □ Lami 18.Jh. II.

Treter, *Bogdan,* artisan, architect,
* 13.7.1886 Krakau, † 12.11.1945
Krakau – PL □ ThB XXXIII;
Vollmer IV.

Treter, *Tomasz,* painter, copper engraver,
* 1550 Posen, † 1610 Frauenburg (Ost-
Preußen)(?) – PL, I □ ThB XXXIII.

Trethan, *Therese,* painter, artisan,
* 17.7.1879 Wien, † 22.6.1957 Wien
– A □ Fuchs Maler 19.Jh. Erg.-Bd II;
Fuchs Maler 19.Jh. IV; ThB XXXIII.

Trethowan, *Edith,* graphic artist,
* 1901 Perth, † 1939 Perth – AUS
□ Robb/Smith.

Trethowan, *Edith Florence* → **Trethowan,**
Edith

Tretjakoff, *Nikolai Ssergejewitsch* (ThB
XXXIII) → **Tretjakov,** *Nikolaj Sergeevič*

Tretjakov, *Nikolaj Sergeevič* (Tret'yakov,
Nikolai Sergeevich; Tretjakoff, Nikolai
Ssergejewitsch), landscape painter,
* 1857, † 1896 – RUS □ Milner;
ThB XXXIII.

Tretko, *Jan* → **Tricius,** *Jan*

Tretkowski, *Krzysztof,* painter, * 1622,
l. 1642 – PL, NL □ ThB XXXIII.

Tretow, *Annika* → **Tretow,** *Ellen Anna
Maria*

Tretow, *Ellen Anna Maria,* painter,
* 31.1.1919 Stockholm – S □ SvKL V.

Tretsch, *Aberlin,* architect, * 1510(?)
Stuttgart, † 1577 or 1578 Stuttgart –
D □ DA XXXI; ELU IV; Sitzmann;
ThB XXXIII.

Tretsch, *Albrecht* → **Tretsch,** *Aberlin*

Tretscher, *Franz,* porcelain colourist,
* 1811 Schlaggenwald, l. 1856 – CZ
□ Neuwirth II.

Tretscher, *Joh. Christian Philipp,* portrait
painter, * Hof, f. 1763, l. 1805 – D
□ Sitzmann; ThB XXXIII.

Tretscher, *Matthias,* instrument maker,
* 1626 Joachimsthal (Böhmen),
† 15.4.1686 Kulmbach – CZ, D
□ Sitzmann.

Tretter, *Johann,* maker of silverwork,
jeweller, f. 1868, l. 1874 – A
□ Neuwirth Lex. II.

Tret'yakov, *Nikolai Sergeevich* (Milner) →
Tretjakov, *Nikolaj Sergeevič*

Tretz, *Balzarin de* → **Trez,** *Balzarin de*

Tretzscher, *Matthias* → **Tretscher,**
Matthias

Treu (Maler-Familie) (ThB XXXIII) →
Treu, *Catharina*

Treu (Maler-Familie) (ThB XXXIII) →
Treu, *Christoph*

Treu (Maler-Familie) (ThB XXXIII) →
Treu, *Maria Anna*

Treu (Maler-Familie) (ThB XXXIII) →
Treu, *Marquard*

Treu (Maler-Familie) (ThB XXXIII) →
Treu, *Nicolaus*

Treu (Maler-Familie) (ThB XXXIII) →
Treu, *Rosalie*

Treu, *Abdias* (Trew, Abdias), copper
engraver, * 29.7.1597 Ansbach,
† 12.4.1669 Altdorf (Mittel-Franken)
– D □ Sitzmann; ThB XXXIII.

Treu, *Catharina* (Treu, Katherine), portrait
painter, still-life painter, * 21.5.1743
Bamberg, † 11.10.1811 Mannheim – D
□ Pavière II; Sitzmann; ThB XXXIII.

Treu, *Christoph* (Treu, Christoph Joseph),
painter, * 15.10.1739 or 16.11.1739
Bamberg, † 2.10.1799 Bamberg – D
□ Sitzmann; ThB XXXIII.

Treu, *Christoph Joseph* (Sitzmann) →
Treu, *Christoph*

Treu, *Clovis,* painter, f. 1776 – D
□ ThB XXXIII.

Treu, *Cornelius Gottfried,* architect,
f. 1739, l. 1748 – D □ Rump;
ThB XXXIII.

Treu, *Friedr.* (ThB XXXIII) → **Treu,**
Friedrich (1830)

Treu, *Friedrich (1633),* pewter caster,
f. 1633 – D □ ThB XXXIII.

Treu, *Friedrich (1830)* (Treu, Frigyes;
Treu, Friedr.), landscape painter, genre
painter, still-life painter, f. 1830, l. 1864
– A, H, CZ □ Fuchs Maler 19.Jh. IV;
MagyFestAdat; ThB XXXIII.

Treu, *Frigyes* (MagyFestAdat) → **Treu,**
Friedrich (1830)

Treu, *Hildegard,* artisan, * 22.10.1896
Riga, † 11.9.1967 Miesbach – LV
□ Hagen.

Treu, *Joh. Joseph Christoph* → **Treu,**
Christoph

Treu, *Johann Nicolaus* → **Treu,** *Nicolaus*

Treu, *Joseph Marquard* → **Treu,**
Marquard

Treu, *Katherine* (Pavière II) → **Treu,**
Catharina

Treu, *Maria Anna,* portrait miniaturist,
* 26.7.1736 Bamberg, † 1786 Bamberg
– D □ Sitzmann; ThB XXXIII.

Treu, *Maria Cath. Wilhelmine* → **Treu,**
Catharina

Treu, *Maria Rosina Cath.* → **Treu,**
Rosalie

Treu, *Marquard,* painter, * 25.12.1713
Bamberg, † 8.6.1796 Bamberg – D
□ Sitzmann; ThB XXXIII.

Treu, *Marquard Johann Joseph* → **Treu,**
Marquard

Treu, *Martin,* copper engraver(?), f. before
1849 – D □ ThB XXXIII.

Treu, *Max (1830),* architect, * 27.1.1830
Augsburg, † 3.9.1916 Augsburg – D
□ ThB XXXIII.

Treu, *Nicolaus,* portrait painter, history
painter, * 20.5.1734 Bamberg,
† 1786 Würzburg – D □ Sitzmann;
ThB XXXIII.

Treu, *Peter,* building craftsman, f. 1484,
l. 1519 – D □ ThB XXXIII.

Treu, *Philipp Jakob,* sculptor, medalist,
* 15.3.1761 Basel, † 2.3.1825 Basel
– CH □ Brun IV; ThB XXXIII.

Treu, *Rosalie,* painter, * 18.2.1741
Bamberg, † 19.12.1830 Bamberg – D
□ Sitzmann; ThB XXXIII.

Treub-Boellaard, *C.,* painter of interiors,
landscape painter, * 1879 Nijmegen,
l. before 1944 – NL □ Mak van Waay;
ThB XXXIII.

Treubluth, *Joh. Friedrich,* instrument
maker, * 1739 Oberlausitz, † 1821
Dresden – D □ Rump.

Treuchement, *Jean,* sculptor, f. before
31.3.1379 – F □ Beaulieu/Beyer.

Treudel, *Adam* → **Trendel,** *Adam*

Treudel, *Hans Bartel,* goldsmith, * before
20.7.1602, † before 17.12.1658 – D
□ Zülch.

Treudel, *Johan Daniel,* goldsmith,
† 2.6.1684 – D □ Zülch.

Treuding, *Michael (1570)* (Treuding,
Michael (1)), painter, * Pulsnitz(?),
f. 1570, † 1605 Dresden – D
□ ThB XXXIII.

Treudler, *B. R.,* porcelain painter,
ceramist, f. about 1910 – D
□ Neuwirth II.

Treue, *Inge,* painter, gobelin knitter,
* 1907 Posen – PL, D □ KüNRW II.

Treuenfels, *Moritz,* genre painter,
* 1847 Breslau, † 1881 Rom – PL
□ ThB XXXIII.

Treuenstein, *Josef von (1827),* portrait
painter, * 1827 Wien, l. 1846 – A
□ Fuchs Maler 19.Jh. IV; ThB XXXIII.

Treuenstein, *Josef von (1835),* portrait
painter, f. before 1835, l. 1839 – A
□ Fuchs Maler 19.Jh. IV.

Treuer → **Trauer**

Treuer, *Friedrich,* painter, * 19.5.1872
Aschau, † 3.6.1942 – A
□ Fuchs Maler 19.Jh. Erg.-Bd II.

Treuhertz, *G. Alexander,* wood sculptor,
f. 1656 – D □ ThB XXXIII.

Treulich, *Paul,* painter,
f. before 1909, † 1914 – A
□ Fuchs Maler 19.Jh. Erg.-Bd II;
ThB XXXIII.

Treuman, *Roman,* painter, * 21.11.1910
Rakvere – EW □ Vollmer IV.

Treumann, *Otto* (Vollmer IV) →
Treumann, *Otto Heinrich*

Treumann, *Otto Heinrich* (Treumann,
Otto), commercial artist, * 28.3.1919
Fürth – NL □ Scheen II; Vollmer IV.

Treumann, *Rudolf Michael,* painter,
woodcutter, * 13.4.1873 Rastatt,
† 18.12.1933 Herrsching (Ammersee)
– D □ ThB XXXIII.

Treuner, painter, f. about 1760, l. 1790
– D ▭ ThB XXXIII.
Treuner, *G.*, porcelain painter, f. 1894
– D ▭ Neuwirth II.
Treuner, *Gotthold*, porcelain painter,
f. before 1874 – D ▭ Neuwirth II.
Treuner, *Hermann*, painter, * 24.2.1876
Weisenau, l. before 1939 – D
▭ ThB XXXIII.
Treuner, *Robert*, painter, sculptor,
* 28.11.1877 Coburg, l. before 1939
– D ▭ ThB XXXIII.
Treur, *Gree* → **Treur**, *Grietje Jacoba*
Treur, *Grietje Jacoba*, painter, master
draughtsman, * about 23.11.1902,
l. before 1970 – NL ▭ Scheen II.
Treusch, *J.*, copperplate printer, copper
engraver, f. about 1830, l. about 1840
– D ▭ ThB XXXIII.
Treuter, *J. A.*, porcelain painter,
decorative painter, f. about 1910 – D
▭ Neuwirth II.
Treuter, *Rudolf*, painter, * 13.4.1874
Meißen, l. before 1939 – D
▭ ThB XXXIII.
Treutiger, *Ebba Margareta*, painter,
textile artist, * 3.7.1930 Göteborg – S
▭ SvKL V.
Treutiger, *Margareta* → **Treutiger**, *Ebba
Margareta*
Treutiger, *Torsten* → **Treutiger**, *Torsten
Ingemar Haldon*
Treutiger, *Torsten Ingemar Haldon*,
sculptor, * 13.6.1932 Ronneby – S
▭ SvKL V.
Treuting, *Michael* (1) → **Treuding**,
Michael (1570)
Treutler, *Ingolf Rudolf*, painter, graphic
artist, * Guben, f. before 1909, † 1934
Dresden – D ▭ Ries; Vollmer IV.
Treutmann, *Joh. Michael*, pewter caster,
f. 1723, l. 1748 – D ▭ ThB XXXIII.
Treutting, *Michael* (1) → **Treuding**,
Michael (1570)
Treuz, *Daniel* → **Dreitz**, *Daniel*
Trevale, *Silvia*, sculptor, * Rom, f. before
1969, l. 1971 – I ▭ DizBolaffiScult.
Trevani, *Giovanni* → **Trevano**, *Giovanni*
Trevano, *Giovanni*, architect, * Lugano,
f. 1600, l. 1645 – PL ▭ DA XXXI;
ThB XXXIII.
Trévédy, *Yves*, fresco painter, * 16.1.1916
Rennes, † before 1991 – F, E
▭ Bénézit; Vollmer IV.
Trevel, *Pierre* → **Trenel**, *Pierre*
Trévélas, *Antonin*, architect, * 1882 Paris,
l. 1902 – F ▭ Delaire.
Trevelyan, *Julian* (Trevelyan, Julian
Otto), painter, etcher, * 20.2.1910
Dorking (Surrey), † 1988 – GB
▭ British printmakers; ContempArtists;
Spalding; Vollmer IV; Windsor.
Trevelyan, *Julian Otto* (British
printmakers; Windsor) → **Trevelyan**,
Julian
Trevelyan, *Paulina* (Lady) (Grant; Lister;
Mallalieu) → **Trevelyan**, *Pauline*
Trevelyan, *Pauline* (Trevelyan, Pauline
Jermyn (Lady); Trevelyan, Paulina
(Lady)), master draughtsman, landscape
painter, etcher, * 1816 Suffolk,
† 13.5.1866 Neuchâtel – GB ▭ Grant;
Lister; Mallalieu; McEwan; ThB XXXIII;
Wood.
Trevelyan, *Pauline Jermyn* (Lady)
(McEwan; Wood) → **Trevelyan**, *Pauline*
Treven, *Hans* → **Trewen**, *Hans*
Trevena, *William G.*, landscape painter,
f. 1951 – GB ▭ McEwan.
Trevenet, *Victorine* → **Tréverret**, *Victorine*

Tréveneuc, *Henri-Louis-Marie-Chrétien
de (marquis)*, architect, * 1815 Lantic,
† before 1907 – F ▭ Delaire.
Treveno, *Valentin de*, mason, stonemason,
* Lugano, f. 1545, † about 1565 –
SLO, A, CH ▭ ThB XXXIII.
Trevenon, *John Rev.*, landscape painter,
topographer, f. 1858, l. 1871 – GB
▭ Mallalieu.
Trever, *Giovanni* → **Trevano**, *Giovanni*
Treveret, *Victorine* (Neuwirth II) →
Tréverret, *Victorine*
Treveris, *Arnau de*, miniature painter,
calligrapher, f. 1301 – E ▭ Ráfols III.
Treveris, *Michael*, copyist, f. 1401 – D
▭ Bradley III.
Tréverret (Demoiselle) → **Tréverret**,
Victorine
Tréverret, *Victorine* (Treveret, Victorine),
figure painter, porcelain painter, * 1802
Quimper, † 27.1.1875 Paris – F
▭ Neuwirth II; Schidlof Frankreich;
ThB XXXIII.
Trèves, *André*, figure painter, landscape
painter, * 23.5.1904 Paris – F, E
▭ Bénézit; Vollmer IV.
Treves, *Dario*, painter, * 12.1.1907 Turin
– I ▭ Comanducci V.
Treves, *Jean de* → **Jean de Dreves**
Treves, *Marco*, architect, * 1814 Vercelli,
† 12.1897 Florenz – I ▭ ThB XXXIII.
Treves, *William*, porcelain painter, flower
painter, * about 1799 Broseley, l. 1861
– GB ▭ Neuwirth II.
Trevett, *Mary*, portrait painter, f. 1932
– USA ▭ Hughes.
Trevett, *Robert*, architectural painter,
f. 1710, † 1723 – GB ▭ Grant;
ThB XXXIII.
Trevi, *Claudio*, sculptor, * 5.4.1928 Padua
– I ▭ DizArtItal; DizBolaffiScult.
Trevi, *F.*, painter, f. about 1860 – RA
▭ EAAm III.
Trevi, *Luigi*, copper engraver, f. before
1924, l. 1955 – I ▭ Comanducci V;
Servolini.
Trevial, *Silvanus*, architect, * 31.10.1851
Luxulyan (Cornwall), † 7.11.1903 Par
(Cornwell) – GB ▭ DBA.
Treviati, *Girolamo* → **Ticciati**, *Girolamo*
Tréviers, *Bernard de*, sculptor, f. 1178
– F ▭ Beaulieu/Beyer.
Trevijano, *Francisco de Paula*, painter,
f. 1839 – E ▭ Cien años XI.
Treville, *Richard de* (Karel; *Hughes*, 1986)
→ **DeTreville**, *Richard*
Trévilliez, cabinetmaker, f. 1750 – F
▭ ThB XXXIII.
Trevin, *Catharina* → **Treu**, *Catharina*
Trevingard, *Anna* → **Trewinnard**, *Anna*
Trevinnard, *Anna* → **Trewinnard**, *Anna*
Treviño, *Alonso*, calligrapher, f. 1692 – E
▭ Cotarelo y Mori II.
Treviño, *Jerónimo*, painter, f. 1682 – E
▭ ThB XXXIII.
Treviño y Villa, *Manuel*, landscape
painter, f. 1890 – E ▭ Cien años XI.
Trevisan, *Alberto*, painter, * 6.6.1919
Turin – I ▭ Vollmer IV.
Trevisan, *Angelo* → **Trevisani**, *Angelo*
Trevisan, *Giov. Battista*, architect, f. 1836
– I ▭ ThB XXXIII.
Trevisani, *Angelo*, painter, copper engraver,
* 1669 Treviso or Venedig, † 1753
or after 1753 (?) Venedig (?) – I
▭ DEB XI; PittItalSettec; ThB XXXIII.

Trevisani, *Francesco* (Trevisani, François),
painter, * 9.4.1656 or 17.4.1656
Capodistria or Treviso, † 30.7.1746
Rom – I ▭ Brune; DA XXXI;
DEB XI; ELU IV; PittItalSettec;
Schede Vesme III; ThB XXXIII.
Trevisani, *François* (Brune) → **Trevisani**,
Francesco
Trevisani, *Giovanni Batt.* → **Volpato**,
Giovanni Battista
Trevisano, *Giovan Maria* (PittItalCinqec)
→ **Trevisano**, *Giovanni Maria*
Trevisano, *Giovanni Maria* (Trevisano,
Giovan Maria), painter, f. 1506, l. 1513
– I ▭ DEB XI; PittItalCinqec.
Trevisi, *Antonio*, fortification architect,
* Campi Salentina, f. 1561 – I
▭ ThB XXXIII.
Trevisi, *Enzo*, painter, * 22.9.1919 Modena
– I ▭ Vollmer IV.
Treviso → **Pennacchi**, *Gerolamo da
Treviso* (1497)
Treviso, *Domenigo de*, cabinetmaker,
f. 1558, l. 1560 – I ▭ ThB XXXIII.
Trevitt, *Robert* → **Trevett**, *Robert*
Trevitte, *Laura M.*, painter, f. 1919 –
USA ▭ Falk.
Trevitts, *Joseph*, painter, * 8.4.1890
Ashland (Pennsylvania), l. 1947 – USA
▭ EAAm III; Falk.
Trevor, *Doris, E.*, painter, graphic artist,
* 15.8.1909 Havre-de-Grace (Maryland)
– USA ▭ Falk.
Trevor, *Edward* (*1841*), painter, f. 1841,
l. 1846 – GB ▭ Wood.
Trevor, *Edward* (*1885*), painter, f. 1885
– GB ▭ Wood.
Trevor, *Elizabeth* → **Sutcliffe**, *Elizabeth*
Trevor, *Ernest*, architect, * 25.11.1865
Bridgnorth, l. 1907 – GB ▭ DBA.
Trevor, *Harry*, painter, f. 1922
Johannesburg – ZA ▭ Berman.
Trevor, *Helen Mabel*, painter,
* 20.12.1831 Lisnagead (Loughbrickland),
† 3.4.1900 Paris – IRL, F
▭ Johnson II; Strickland II;
ThB XXXIII; Wood.
Trevor, *Laura*, miniature painter, f. 1900
– GB ▭ Foskett.
Trevor, *Robert* (Baron, 4) → **Trevor**,
Robert Hampden
Trevor, *Robert Hampden*, master
draughtsman, architect, * 1706,
† 22.8.1783 Bromham – GB ▭ Colvin.
Trevorrow, *Doris E.*, genre painter,
portrait painter, f. 1932 – GB
▭ McEwan.
Trevorrow, *James S.*, portrait painter,
f. 1953 – GB ▭ McEwan.
Trevou, *Henri du* (Bradley III) → **Henri
du Trevou**
Trevour, *Robert Hampden* → **Trevor**,
Robert Hampden
Trevoux, *Henri du* → **Henri du Trevou**
Trévoux, *Joseph*, architectural painter,
landscape painter, * 1831 Lyon,
† 3.1.1909 Lyon – F ▭ Schurr V;
ThB XXXIII.
Trevyh, *Claude*, painter, master
draughtsman, * 1946 Lyon (Rhône)
– F ▭ Bénézit.
Trew, *Abdias* (Sitzmann) → **Treu**, *Abdias*
Trew, *Anthony Robert Fletcher*, architect,
* 1858 Bristol, l. 1898 – GB ▭ DBA.
Trew, *George Harry Mael*, architect,
* 1868, † 5.5.1923 Seaford (Sussex)
– GB ▭ DBA.
Trew, *John Fletcher*, architect, f. 1884,
l. 1896 – GB ▭ DBA.

Trew, *Vera*, miniature painter, f. 1909 – GB ⌑ Foskett.

Trewani, *Giovanni* → **Trevano**, *Giovanni*

Trewby, *Ellen Constance*, miniature painter, f. 1905 – GB ⌑ Foskett.

Treweeke, *Vernon*, painter, * 1939 Sydney – AUS ⌑ Robb/Smith.

Trewen, *Hans*, architect, f. 1624, l. 1645 – D, DK ⌑ ThB XXXIII; Weilbach VIII.

Trewetzky, *Johann Theobald* → **Trebecki**, *Johann Theobald*

Trewezky, *Johann Theobald* → **Trebecki**, *Johann Theobald*

Trewinard, *A.*, miniature painter, f. 1804 – GB ⌑ Foskett.

Trewinnard, *A.* (Foskett; Schidlof Frankreich) → **Trewinnard**, *Anna*

Trewinnard, *Anna* (Trewinnard, A.), miniature painter, f. 1797, l. 1806 – GB ⌑ Foskett; Schidlof Frankreich; ThB XXXIII.

Trexler, *Balthasar*, mason, f. 1747, l. 1750 – D ⌑ ThB XXXIII.

Trey, *Catharina* → **Treu**, *Catharina*

Trey, *Nicolaus* → **Treu**, *Nicolaus*

Trey, *Renate*, painter, graphic artist, sculptor, * 4.8.1892 Riga, l. 12.2.1979 – LV ⌑ Hagen.

Treyde, *Alexander*, painter, * 1.12.1914 Riga, † 11.12.1953 Flensburg – LV ⌑ Hagen.

Treyer, *Hanns* (Brun IV) → **Treyer**, *Hans*

Treyer, *Hans* (Treyer, Hanns), sculptor, f. 1528, l. 1531 – CH ⌑ Brun IV; ThB XXXIII.

Treyer, *Pat*, painter, performance artist, * 1956 – CH ⌑ KVS.

Treyer, *Roland Blaise*, painter, * 27.7.1942 Mulhouse – F, CH ⌑ KVS.

Treyin, *Katharina* → **Treu**, *Catharina*

Treyngin, *Everhart* → **Treynkin**, *Everhart*

Treynken, *Everhart* → **Treynkin**, *Everhart*

Treynkin, *Everhart*, painter, f. 1446, † before 1469 – D ⌑ Merlo; ThB XXXIII.

Treys, *Filipe*, enchaser, f. 1501 – P ⌑ Pamplona V.

Trez (Bénézit) → **Tredez**, *Alain*

Trez, *Alain*, figure painter, master draughtsman, f. 1901 – F ⌑ Bénézit.

Trez, *Balzarin de*, armourer, † 1491 – F ⌑ ThB XXXIII.

Trèze, *Anne*, painter, graphic artist, * 20.5.1936 Riga – LV ⌑ Hagen.

Trézel, *Félix*, painter, lithographer, * 16.6.1782 Paris, † 16.6.1855 Paris – F ⌑ ThB XXXIII.

Trézel, *Georges*, sculptor, * 27.4.1891, † 12.5.1917 – F ⌑ Bénézit; ThB XXXIII.

Trézel, *Pierre Félix* → **Trézel**, *Félix*

Trezelle, *Louis*, goldsmith, f. 17.9.1560 – F ⌑ Nocq IV.

Trezina, *Domenico* → **Trezzini**, *Domenico*

Trezini, *Domenico* → **Trezzini**, *Domenico*

Trezise, *Percy*, painter, illustrator, * 1923 Tallangatta (Victoria) – AUS ⌑ Robb/Smith.

Trezos, *Ioannis*, sculptor, * 1913 Piräus – GR ⌑ Lydakis V.

Trezza, *Luigi*, architect, * 28.1.1752 Verona, † 24.12.1824 Verona – I ⌑ ThB XXXIII.

Trezze, *Jácome de* (el Vigjo) → **Trezzo**, *Jacopo da* (1514)

Trezzi, *Aurelio*, architect, f. 1598, l. 1616 – I ⌑ ThB XXXIII.

Trezzi, *Carlo*, copper engraver, f. about 1870 – I ⌑ Servolini.

Trezzi, *Vitorio*, painter, * 12.12.1918 Portici – I ⌑ Comanducci V.

Trezzi Dotta, *Ermanna*, painter (?), * 8.10.1914 Mailand – I ⌑ Comanducci V.

Trezzini (Architekten-Familie) (ThB XXXIII) → **Trezzini**, *Domenico*

Trezzini (Architekten-Familie) (ThB XXXIII) → **Trezzini**, *Giuseppe* (1730)

Trezzini (Architekten-Familie) (ThB XXXIII) → **Trezzini**, *Giuseppe* (1831)

Trezzini, *Andrei* → **Trezzini**, *Domenico*

Trezzini, *Angelo* (DEB XI) → **Trezzini**, *Angiolo*

Trezzini, *Angiolo* (Trezzini, Angelo), painter, lithographer, * 28.4.1827 Mailand, † 27.5.1904 Mailand – I ⌑ Comanducci V; DEB XI; Servolini; ThB XXXIII.

Trezzini, *Bernardo*, painter, * 15.7.1851 Sessa (Tessin), † 31.8.1919 – USA ⌑ Hughes; ThB XXXIII.

Trezzini, *Domenico*, architect, * about 1670 Astano (Tessin), † 2.3.1734 St. Petersburg – RUS ⌑ DA XXXI; ELU IV; ThB XXXIII; Weilbach VIII.

Trezzini, *Gervasio Corinto Domingo*, painter, decorator, * 10.9.1876 Astano (Tessin), l. 1905 – RA, CH ⌑ EAAm III; Merlino.

Trezzini, *Giuseppe* (1730), architect, f. about 1730, l. 1757 – RUS ⌑ ThB XXXIII.

Trezzini, *Giuseppe* (1831), architect, * 1831 Lugano, † 21.12.1885 Lugano – CH, RUS ⌑ ThB XXXIII.

Trezzini, *Ossip* → **Trezzini**, *Giuseppe* (1730)

Trezzo, *Aurelio da* → **Trezzi**, *Aurelio*

Trezzo, *Gerolamo*, copper engraver, f. 1711, l. 1714 – I ⌑ DEB XI; ThB XXXIII.

Trezzo, *Jácome de* (el mozo) → **Trezzo**, *Jacopo da* (1559)

Trezzo, *Jacopo da* (1514) (Trezzo, Jacopo Nizolla da (1); Trezzo, Jacopo da (der Ältere)), medalist, gem cutter, sculptor, architect, jeweller, * 1514 or 1519 Mailand, † 23.9.1589 Madrid – I, E ⌑ DA XXXI; ThB XXXIII.

Trezzo, *Jacopo da* (1559) (Trezzo, Jacopo da (der Jüngere)), sculptor, f. 1559, † 16.1.1607 Madrid – E, I ⌑ ThB XXXIII.

Trezzo, *Jacopo Nizolla da* (1) (DA XXXI) → **Trezzo**, *Jacopo da* (1514)

Trfail, *A.* (Schidlof Frankreich) → **Trail**, *A. A.*

Tria, *Guillem ça*, silversmith, f. 1408 – E ⌑ Ráfols III.

Triaček (Triaček, Adolf), still-life painter, * 8.2.1819 Milín, † 12.5.1854 Prag – CZ ⌑ ThB XXXIII; Toman II.

Triaček, *Adolf* (Toman II) → **Triaček**

Triachini, *Antonio*, architect, f. 1534, l. 1544 – I ⌑ ThB XXXIII.

Triachini, *Bartolomeo*, architect, f. 1534, † 1587 – I ⌑ ThB XXXIII.

Triadé, *Cosme*, architect, f. 1719 – E ⌑ Ráfols III.

Triadó Mayol, *José* (Triadó Mayol, Josep), book illustrator, painter, bookplate artist, * 11.2.1870 Barcelona, † 2.4.1929 Barcelona – E ⌑ Cien años XI; Ráfols III; ThB XXXIII.

Triadó Mayol, *Josep* (Ráfols III, 1954) → **Triadó Mayol**, *José*

Triadó Nolla, *Albert*, figure painter, * 1910 Barcelona – E ⌑ Ráfols III.

Triador, *Josep*, silversmith, f. 1729 – E ⌑ Ráfols III.

Triadou, *Amans*, founder, f. 1784 – F ⌑ Portal.

Triaire, *François*, goldsmith, * 26.9.1754 Genf, l. 1785 – CH ⌑ Brun III.

Triana, *Jorge Elías* (Triana, Jorge Elís), painter, * 1921 San Bernardo (Tolima) or Ibagué – CO ⌑ EAAm III; Ortega Ricaurte.

Triana, *Jorge Elís* (Ortega Ricaurte) → **Triana**, *Jorge Elías*

Triand, *L. E.* → **Triaud**, *L. E.*

Trianes, *Domingo*, silversmith, f. 1619 – E ⌑ Pérez Costanti; ThB XXXIII.

Trianon → **Trinquier**, *Louis Isaac*

Triantafillu, *Basilio* → **Chalkiditois**, *Basilio*

Triantaphylli, *Iulia*, painter, * 4.3.1940 Piräus – GR ⌑ Lydakis IV.

Triantaphyllides, *Theophrastos*, painter, * 1881 Smyrna, † 1955 Athen – GR ⌑ Lydakis IV.

Triantaphyllu, *Agathaggelos* (Lydakis IV) → **Agathangelos Triantafyllou**

Triantaphyllu-Giannari, *Xeni*, painter, * Athen, f. 1940 – GR ⌑ Lydakis IV.

Triantis, *Stelios*, sculptor, * 1931 Trikastro (Prebeza) – GR ⌑ Lydakis V.

Triantos, *Christos*, wood carver, * 1939 Platanusa (Ioannina) – GR, CY ⌑ Lydakis V.

Trias, *Federico* (Trías Planas, Federico; Trías Planas, Frederic), painter, * 1822 Igualada (Barcelona), † 10.8.1900 (?) or 1918 – E ⌑ Cien años XI; Ráfols III; ThB XXXIII.

Trias, *Felicià*, silversmith, f. 1729 – E ⌑ Ráfols III.

Trias, *Francesc*, silversmith, f. 1729 – E ⌑ Ráfols III.

Trias, *Francesca*, embroiderer, f. 1896 – E ⌑ Ráfols III.

Trias, *Gabriel*, architect, f. 1656, l. 1658 – E ⌑ ThB XXXIII.

Trías, *Joan Manuel* (Ráfols III, 1954) → **Trías**, *Juan Manuel*

Triás, *José A.* (Cien años XI) → **Trias**, *Josep A.*

Trias, *Josep*, silversmith, f. 1729 – E ⌑ Ráfols III.

Trias, *Josep A.* (Triás, José A.), landscape painter, * Barcelona, f. 1877, l. 1885 – E ⌑ Cien años XI; Ráfols III.

Trías, *Juan Manuel* (Trías, Joan Manuel), painter, f. 1932 – E ⌑ Cien años XI; Ráfols III.

Trías Giró, *Federico* (Cien años XI) → **Trias Giró**, *Frederic*

Trias Giró, *Frederic* (Trías Giró, Federico), painter, * 1850 Barcelona, † 1918 Barcelona – E ⌑ Cien años XI; Ráfols III.

Trias Maxens, *Antoni*, caricaturist, f. 1949 – E ⌑ Ráfols III.

Trias Pagès, *Fidel*, painter, * 1918 Sabadell – E ⌑ Ráfols III.

Trias Petit, *Bartomeu*, master draughtsman, f. 1946 – E ⌑ Ráfols III.

Trías Planas, *Federico* (Cien años XI) → **Trias**, *Federico*

Trías Planas, *Frederic* (Ráfols III, 1954) → **Trias**, *Federico*

Trías Tastás, *José A.* (Cien años XI) → **Trias y Tastás**, *José Antonio*

Trias y Tastás, *José Antonio* (Trías Tastás, José A.; Trias Tastás, Josep A.), portrait painter, landscape painter, * 1854 Barcelona, † 1918 Barcelona – E ⌑ Cien años XI; Ráfols III; ThB XXXIII.

Trias Tastás, *Josep A.* (Ráfols III, 1954)
→ **Trias y Tastás,** *José Antonio*

Trias de Vergés, *Elisa,* lace maker,
embroiderer, f. 1896 – E ▭ Ráfols III.

Triatschek, *Adolf* → **Triaček**

Triau, *Jules-Albert-Marie-Grégoire,*
architect, * 1860 Montmorency, † before
1907 – F ▭ Delaire.

Triaud, *Jean-Baptiste,* painter, * 1794
London, † 1836 Quebec – CDN
▭ EAAm III.

Triaud, *L.* → **Triaud,** *L. E.*

Triaud, *L. E.,* portrait miniaturist, f. before
1811, l. 1819 – GB ▭ Foskett;
ThB XXXIII.

Triaud, *Louis-Hubert,* landscape painter,
* 1789 or 1790 or 1794 London,
† 14.1.1836 Quebec – CDN ▭ Harper;
Karel.

Triay, *Fra Bartomeu,* instrument maker,
f. 1682, l. 1713 – E ▭ Ráfols III.

Tribaudino, *Giorgio,* painter, f. 1411 – I
▭ Schede Vesme IV.

Tribault, *Louis,* goldsmith, * 12.1787 or
1.1788, l. 13.6.1801 – CDN ▭ Karel.

Tribb, *Jürgen,* sculptor, * 1604
Obernkirchen (Bückeburg), † 5.3.1665
Obernkirchen (Bückeburg) (?) – D
▭ ThB XXXIII.

Tribbe, *Jürgen* → **Tribb,** *Jürgen*

Tribble, *Dagmar Haggstrom,* painter,
* 19.2.1910 New York – USA
▭ EAAm III; Falk.

Tribe, *Arthur Walter,* architect, * 1862,
† before 1.5.1942 – GB ▭ DBA.

Tribe, *Barbara,* sculptor, * 1913 Sydney
– AUS ▭ Robb/Smith.

Tribe, *Georg J.,* painter, f. 1924 – USA
▭ Falk.

Tribe, *Rhoda Barbara* → **Tribe,** *Barbara*

Tribel, *Charles,* landscape painter,
f. before 1920, l. 1948 – F
▭ Bauer/Carpentier V.

Tribelhorn, *Johannes,* lithographer, f. 1825
– CH ▭ Brun III.

Tribelli, *Giovanni,* sculptor, restorer,
f. 1798, † Palma de Mallorca – E, I
▭ ThB XXXIII.

Tribelli, *José,* painter, f. 1890 – E
▭ Cien años XI.

Triberger, *Göring,* architect, f. 1504 – CH
▭ Brun IV.

Tribert, *H.,* portrait miniaturist, f. 1717
– F ▭ ThB XXXIII.

Tribilia → **Morandi,** *Antonio di
Bernardino*

Triblin, *Lienhart* → **Trübler,** *Lienhart*

Tribolet, *Bernhard,* goldsmith, * before
20.11.1680 Lenzburg (?), † 10.3.1757
Bern – CH ▭ Brun III.

Tribolet, *Charles,* landscape painter,
f. 1901 – F ▭ Bénézit.

Tribolet, *Jean* → **Triboulet,** *Jean*

Tribolis, *Stephanos,* painter, architect,
* 1883 Kerkyra, † 1940 or 1944
Kerkyra – GR ▭ Lydakis IV.

Tribolis-Pieris, *Dimitrios,* sculptor, * 1785
Kerkyra, † 23.8.1808 Venedig – GR, I
▭ Lydakis V.

Tribollet, *Charles,* goldsmith, f. 1594,
l. 1597 – F ▭ Audin/Vial II.

Tribolo → **Tribolo,** *Niccolò*

Tribolo, *Nicccolò* (ThB XXXIII) →
Tribolo, *Niccolò*

Tribolo, *Niccolò* (Tribolo, Nicccolò),
sculptor, landscape gardener, * 1500
Florenz, † 20.8.1550 or 7.9.1550 Florenz
– I ▭ DA XXXI; DEB XI; ELU IV;
ThB XXXIII.

Triboltinger, *Niclaus,* pewter caster,
f. 1425 – CH ▭ Bossard.

Tribot, *André,* painter, f. 1901 – F
▭ Bénézit.

Triboulay, *Anne* → **Sicart,** *Anne*

Triboulet (Glasmaler-Familie) (ThB
XXXIII) → **Triboulet,** *Claude*

Triboulet (Glasmaler-Familie) (ThB
XXXIII) → **Triboulet,** *Jean*

Triboulet (Glasmaler-Familie) (ThB
XXXIII) → **Triboulet,** *Nicolas*

Triboulet (Glasmaler-Familie) (ThB
XXXIII) → **Triboulet,** *Pierre* (1570)

Triboulet, wood sculptor, f. 1468 – F
▭ ThB XXXIII.

Triboulet, *Claude,* glass painter, f. 1560,
l. 1599 – F ▭ Brune; ThB XXXIII.

Triboulet, *Jean,* glass painter, f. 1503,
† before 1543 or 1543 – F ▭ Brune;
ThB XXXIII.

Triboulet, *Nicolas,* glass painter, f. 1481,
† 1494 – F ▭ Brune; ThB XXXIII.

Triboulet, *Pierre* (1538), glass painter,
f. 1538 – F ▭ Brune.

Triboulet, *Pierre* (1570) (Triboulet, Pierre),
glass painter, * 22.11.1570 Besançon,
l. 1610 – F ▭ Brune; ThB XXXIII.

Triboulet, *Pyramus,* goldsmith, f. 1530
– F ▭ ThB XXXIII.

Tribout, *Georges Henri,* portrait
draughtsman, mixed media artist, * 1884,
† 1962 – F ▭ Bénézit.

Tribulchio, architect, f. 6.5.1606 – P, BR
▭ Sousa Viterbo III.

Tribuli, *Giovanni da* → **Giovanni da
Tribulis**

Tribulidi, *Basilis,* painter, engineer
architect, * 7.12.1925 Port Sant (?) –
GR ▭ Lydakis IV.

Tribulidu, *Stamatia,* painter, decorator,
* 1941 Port Said (?) – GR
▭ Lydakis IV.

Tribulis, *Giovanni da* (ThB XXXIII) →
Giovanni da Tribulis

Tribull, *Lothar,* painter, graphic artist,
* 1935 Danzig – PL, D ▭ KüNRW VI.

Tribus, *Johann,* etcher, history painter,
* 3.9.1741 Oberlana (Süd-Tirol),
† 1811 Oberlana (Süd-Tirol) – A, I, SK
▭ Fuchs Maler 19.Jh. IV; ThB XXXIII.

Tric → **Trinquier,** *Louis Isaac*

Tricario, *Nino,* painter, * 1938 Potenza
– I ▭ PittItalNovec/2 II.

Tricart, *Édouard Félix Joseph*
(Marchal/Wintrebert) → **Tricart,** *Eugène
Félix Joseph*

Tricart, *Eugène Félix Joseph* (Tricart,
Édouard Félix Joseph), landscape
painter, decorator, * 16.6.1826
Arras, † 30.3.1908 Arras – F
▭ Marchal/Wintrebert; ThB XXXIII.

Tricaud, *Jacques-Louis-Marcellin,*
painter, * 9.8.1823 Tarare, l. 1870 –
F ▭ Audin/Vial II.

Tricaud, *Jean-Marie,* engraver, f. 1823,
† before 9.8.1838 – F ▭ Audin/Vial II.

Tricca, *A.,* miniature painter, f. 1801
– GB ▭ Foskett.

Tricca, *Angelo* (Servolini) → **Tricca,**
Angiolo

Tricca, *Angiolo* (Tricca, Angelo), painter,
caricaturist, lithographer, * 1817
Sansepolcro, † 23.3.1884 Florenz – I
▭ Comanducci V; DEB XI; Servolini;
ThB XXXIII.

Tricca, *Fosco,* painter, caricaturist,
* 2.3.1856 Florenz, † 15.4.1918 (?)
Marradi – I ▭ Comanducci V; Panzetta;
ThB XXXIII.

Tricca, *Marco A.* (EAAm III) → **Tricca,**
Marco Aurelio

Tricca, *Marco Aurelio* (Tricca, Marco
A.), painter, sculptor, * 12.3.1880
Alanno, † 6.1969 New York – USA
▭ EAAm III; Falk; Soria.

Triccoli, *Giuseppe* (1793), artist, copper
engraver, * 1793 Jesi, † 17.1.1870
Arezzo – I ▭ Comanducci V; Servolini.

Triccoli, *Giuseppe* (1832), painter,
* 10.12.1832 Livorno, † 14.5.1900
Florenz – I ▭ Comanducci V; DEB XI;
ThB XXXIII.

Trichard, *Gabriel,* master draughtsman,
embroiderer, f. 29.1.1783 – F
▭ Audin/Vial II.

Trichard, *J.-B.* (Trinchard, J. B.), marble
sculptor, f. 1841, l. 1849 – USA
▭ Groce/Wallace; Karel.

Tricher, *Johann,* architect, mason, f. 1682
– PL ▭ ThB XXXIII.

Trichet de Fresne, *Raphaël* (DA XXXI)
→ **Trichet du Fresne,** *Raphaël*

Trichet du Fresne, *Raphaël* (Trichet de
Fresne, Raphaël), master draughtsman,
* 27.4.1611 Bordeaux, † 4.6.1661 Paris
– F ▭ DA XXXI; ThB XXXIII.

Trichon, engraver, f. before 1855 – USA
▭ Groce/Wallace.

Trichon, *Auguste,* woodcutter,
* 1.11.1814 Paris, l. after 1865 – F
▭ Páez Rios III; ThB XXXIII.

Trichon, *François Auguste* → **Trichon,**
Auguste

Trichot-Garnerie, *François,* lithographer,
glass painter, * Chalon-sur-Saône,
f. 1838 – F ▭ ThB XXXIII.

Tricht, *Aert van* → **Arnt von Tricht**

Tricht, *Aert van,* copper founder, sculptor,
* Maastricht (?), f. 1492, l. 1556 (?)
– NL, B ▭ DA XXXI; ThB XXXIII.

Tricht, *Arnold van* → **Tricht,** *Aert van*

Tricht, *Arnt van* → **Tricht,** *Aert van*

Tricht, *Arnt van* (1530) (DA XXXI) →
Arnt von Tricht

Tricht, *Cor van* → **Tricht,** *Cornelis
Lambertus van*

Tricht, *Cornelis Lambertus van,* painter,
master draughtsman, potter, modeller,
designer, * 27.8.1944 Soest (Utrecht)
– NL ▭ Scheen II.

Tricht, *Heinrich von,* architect, f. 1393,
l. 1427 – D ▭ Merlo.

Trichtl, *Alexander,* landscape painter,
* 15.12.1802 Wien, † 25.10.1884 – A
▭ Fuchs Maler 19.Jh. IV; ThB XXXIII.

Tricius, *Jan,* painter, f. about 1641,
† 1692 – PL ▭ DA XXXI;
ThB XXXIII.

Trick → **Liquier,** *Gabriel*

Tricker, *Florence,* painter, sculptor, graphic
artist, * Philadelphia (Pennsylvania),
f. 1927 – USA ▭ Falk; Vollmer IV.

Trickett, *Kate W.,* miniature painter,
f. 1907 – GB ▭ Foskett.

Tricomi, *Don Antonio,* painter, * 1598 – I
▭ ThB XXXIII.

Tricomi, *Bartolomeo,* portrait painter,
* Messina, † 1709 – I ▭ ThB XXXIII.

Tricon → **Girard,** *Pierre* (1579)

Tricotel, *Alexandre Roch,* ebony
artist, f. 14.2.1767, l. 1791 – F
▭ Kjellberg Mobilier; ThB XXXIII.

Tricotet, *Guillaume,* cabinetmaker, f. about
1635, l. 18.8.1636 – F ▭ Portal;
ThB XXXIII.

Tridentinus → **Caprioli,** *Aliprando*

Tridler, *Avis,* painter, sculptor, graphic
artist, * 12.12.1908 Madison (Wisconsin)
– USA ▭ Falk.

Tridon, *Caroline* (Sattler, Caroline),
portrait painter, miniature painter,
* 15.4.1799 Erlangen, † 25.3.1863
Dresden – D ▭ Schidlof Frankreich;
ThB XXXIII.

Tridon, *Franziska* → Tridon, *Caroline*

Tridon, *Giovanni*, painter, f. 6.1.1690 – F
▭ Schede Vesme III.

Tridon, *Jean* → Tridon, *Giovanni*

Tridon, *Pierre*, mason, f. 1554 – F
▭ Brune.

Tridtlein, *Andreas*, painter, * Külsheim,
f. 1671, l. 1672 – D ▭ ThB XXXIII.

Trie, *André de* (Du Trie, André),
goldsmith, f. about 1493 – F
▭ Audin/Vial I; Audin/Vial II.

Trie, *Clément*, architect, f. 1493, † 1511
– F ▭ ThB XXXIII.

Trieb, *Alois*, painter, * 25.3.1888
Elberfeld, † 1917 – D ▭ ThB XXXIII.

Trieb, *Anton*, painter, master draughtsman,
illustrator, poster artist, * 1883
Straubing, † 14.10.1954 or 11.1954
Wallisellen – D, CH ▭ Plüss/Tavel II;
Vollmer IV.

Trieb, *Siegfried Karl*, painter, * 6.8.1899
Graz, † 29.11.1947 Graz – A
▭ Fuchs Geb. Jgg. II; List.

Trieb, *Tony* → Trieb, *Anton*

Triebe, *Christian*, wood carver, f. about
1640 – D ▭ ThB XXXIII.

Triebel, *Abraham* → Tryboll, *Abraham*

Triebel, *C. E.*, sculptor, f. 1902 – USA
▭ Falk.

Triebel, *Carl*, architectural painter,
landscape painter, etcher, * 4.3.1823
Dessau, † 16.9.1885 Wernigerode (Harz)
– D ▭ ThB XXXIII.

Triebel, *Christian* → Triebe, *Christian*

Triebel, *Frederick Ernst*, sculptor, painter,
* 29.12.1865 Peoria (Illinois), l. 1940
– USA ▭ Falk; ThB XXXIII.

Triebel, *Fritz Ernst* → Triebel, *Frederick
Ernst*

Triebler, *Christian* → Triebe, *Christian*

Triebler, *Sári* → Herbertné, *Triebler Sári*

Triebs, *Gertrud*, painter, graphic artist,
* 1917 – D ▭ Vollmer VI.

Triebsch, *Christine*, glass artist, * 1.6.1955
Jena – D ▭ WWCGA.

Triebsch, *Franz*, portrait painter,
* 14.3.1870 Berlin, † 16.12.1956 Berlin
– D ▭ Davidson II.2; ThB XXXIII;
Vollmer IV.

Triedler, *Adolph*, illustrator, f. before 1950
– USA ▭ Hughes.

Trieff, *Anton Abraham*, stucco worker,
f. 1742, l. 1745 – D ▭ ThB XXXIII.

Triell, *John*, mason, f. 1406 – GB
▭ Harvey.

Triend, *L.* → Triaud, *L. E.*

Trientel, *Paul Ulrich* → Trientl, *Paul
Ulrich*

Trientiny, *Ludwig*, goldsmith (?), f. 1890
– A ▭ Neuwirth Lex. II.

Trientl, *Paul Ulrich*, architect, * 1700,
† 6.4.1772 Wien – A ▭ ThB XXXIII.

Triep, *Andreas Willem Albertus*, sculptor,
* 13.7.1870 Den Haag (Zuid-Holland),
† 2.12.1958 Den Haag (Zuid-Holland)
– NL ▭ Scheen II.

Triepcke, *Maria Martha Mathilde* →
Krøyer, *Maria Martha Mathilde*

Trier, *von* (Stückgießer- und
Glockengießer-Familie) (ThB XXXIII)
→ Aachen, *Peter van*

Trier, *von* (Stückgießer- und
Glockengießer-Familie) (ThB XXXIII)
→ Trier, *Franz von* (1400)

Trier, *von* (Stückgießer- und
Glockengießer-Familie) (ThB XXXIII)
→ Trier, *Franz von* (1620)

Trier, *von* (Stückgießer- und
Glockengießer-Familie) (ThB XXXIII)
→ Trier, *Gregor von* (1)

Trier, *von* (Stückgießer- und
Glockengießer-Familie) (ThB XXXIII)
→ Trier, *Gregor von* (2)

Trier, *von* (Stückgießer- und
Glockengießer-Familie) (ThB XXXIII)
→ Trier, *Heinrich von* (1)

Trier, *von* (Stückgießer- und
Glockengießer-Familie) (ThB XXXIII)
→ Trier, *Heinrich von* (2)

Trier, *von* (Stückgießer- und
Glockengießer-Familie) (ThB XXXIII)
→ Trier, *Johann von* (1)

Trier, *von* (Stückgießer- und
Glockengießer-Familie) (ThB XXXIII)
→ Trier, *Johann von* (2)

Trier, *von* (Stückgießer- und
Glockengießer-Familie) (ThB XXXIII)
→ Trier, *Johann von* (3)

Trier, *von* (Stückgießer- und
Glockengießer-Familie) (ThB XXXIII)
→ Trier, *Johann von* (4)

Trier, *Adeline*, flower painter, f. before
1879, l. 1903 – GB ▭ Johnson II;
Pavière III.2; ThB XXXIII; Wood.

Trier, *Christoffel von* (Christoffel von
Trier), bell founder, f. 1626, l. 1626
– D ▭ ThB XXXIII.

Trier, *Ernst*, painter, * 15.1.1920
Vallekilde, † 10.10.1979 Sevel – DK
▭ Weilbach VIII.

Trier, *Franz von* (1400), bell founder,
cannon founder, * Trier (?), f. 1400 – D
▭ ThB XXXIII.

Trier, *Franz von* (1620), cannon founder,
bell founder, * Trier (?), f. 1620, † 1672
or 1676 – D ▭ ThB XXXIII.

Trier, *Gregor von* (1), bell founder,
cannon founder, * Trier (?), f. 1400
– D ▭ ThB XXXIII.

Trier, *Gregor von* (2), bell founder,
cannon founder, * Trier (?), f. 1400
– D ▭ ThB XXXIII.

Trier, *Gudrun*, sculptor, * 12.4.1910 Højby
(Vestsjælland) – DK ▭ Vollmer IV;
Weilbach VIII.

Trier, *Hann*, painter, lithographer,
* 1.8.1915 Kaiserswerth, † 14.6.1999
– D, CO ▭ Vollmer IV.

Trier, *Hans*, painter, * 1877
London, l. before 1939 –
GB ▭ Bradshaw 1893/1910;
Bradshaw 1911/1930; ThB XXXIII.

Trier, *Heinrich von* (1), bell founder,
cannon founder, * Trier (?), f. 1400 – D
▭ ThB XXXIII.

Trier, *Heinrich von* (2), bell founder,
cannon founder, * Trier (?), f. 1400 – D
▭ ThB XXXIII.

Trier, *Holmer* (Trier, Niels Holmer),
painter, * 14.4.1916 Vallekilde – DK
▭ Weilbach VIII.

Trier, *Johann von* (1), bell founder,
cannon founder, * Trier (?), f. 1400
– D ▭ ThB XXXIII.

Trier, *Johann von* (1461) (Merlo) →
Johann von Trier (1461)

Trier, *Johann von* (1604), gunmaker, bell
founder, f. 1604 – D ▭ Merlo.

Trier, *Johann von* (2), bell founder,
cannon founder, * Trier (?), f. 1400
– D ▭ ThB XXXIII.

Trier, *Johann von* (3), bell founder,
cannon founder, * Trier (?), f. 1400
– D ▭ ThB XXXIII.

Trier, *Johann von* (4), bell founder,
cannon founder, * Trier (?), f. 1400
– D ▭ ThB XXXIII.

Trier, *Kai* (Trier, Kaj Laurentius
Emmanuel), figure painter, * 14.9.1902
Odense, † 18.2.1990 Haderslev – DK
▭ Vollmer IV; Weilbach VIII.

Trier, *Kaj Laurentius Emmanuel* (Weilbach
VIII) → Trier, *Kai*

Trier, *Karen* → Frederiksen, *Karen*

Trier, *Niels Holmer* (Weilbach VIII) →
Trier, *Holmer*

Trier, *Peter von* (1) → Aachen, *Peter
van*

Trier, *Peter* (2) → Aachen, *Peter van*

Trier, *Troels* (1879) (Trier, Troels),
figure painter, * 30.4.1879 Vallekilde,
† 21.9.1962 Vallekilde – DK
▭ ThB XXXIII; Vollmer IV;
Weilbach VIII.

Trier, *Troels* (1940), painter, graphic artist,
* 17.1.1940 – DK ▭ Weilbach VIII.

Trier, *Walter*, book illustrator, painter,
caricaturist, graphic artist, news
illustrator, * 25.6.1890 Prag,
† 11.7.1951 or 8.7.1951 Collingwood
(Ontario) – D, CDN, GB ▭ Flemig;
Peppin/Micklethwait; ThB XXXIII;
Toman II; Vollmer IV.

Trier-Aagaard, *Carl*, figure painter,
sculptor, * 9.2.1890 or 19.2.1890
Herning, † 8.6.1961 Grindsted – DK, S
▭ SvKL V; Vollmer IV; Weilbach VIII.

Trier-Frederiksen, *Karen* (Weilbach VIII)
→ Frederiksen, *Karen*

Trier Kavill, *Kaj Laurentius Emmanuel* →
Trier, *Kai*

Trier Mørch, *Dea*, painter, graphic
artist, * 9.12.1941 Kopenhagen – DK
▭ Weilbach VIII.

Trier Mørch, *Elisabeth* → Trier Mørch,
Ibi

Trier Mørch, *Ibi*, architect, designer,
* 1.8.1910 – DK ▭ DKL II.

Trière, *Gaetano* → Tryer, *Gaetano*

Trière, *Philippe*, copper engraver,
* 1756 Paris, † about 1815 – F
▭ Páez Rios III; ThB XXXIII.

Trierre, *Philippe* → Trière, *Philippe*

Tries, *Antoni*, silversmith, f. 1394, l. 1431
– E ▭ Ràfols III.

Tries, *Berenguer*, silversmith, f. 1382 – E
▭ Ràfols III; ThB XXXIII.

Tries, *Francesc*, painter (?), f. 1414,
l. 1451 – E ▭ Ràfols III.

Triesberger, *Josef*, ceramics painter,
* 1819 Gmunden, † 1893 Gmunden
– A ▭ ThB XXXIII.

Triesch, *Josef*, goldsmith (?), f. 1864,
l. 1879 – A ▭ Neuwirth Lex. II.

Triescken, *Johann Baptist van* →
Triesken, *Johann Baptist van*

Triesken, *Johann Baptist van der* →
Triesken, *Johann Baptist van*

Triesken, *Johann Baptist van*, architect,
* Brüssel (?), f. about 1650, l. 1667
– A, D, NL ▭ ThB XXXIII.

Triest, *August Ludwig Ferdinand* →
Triest, *Ferdinand*

Triest, *Camille*, flower painter, still-life
painter, * 1868 Brüssel – B ▭ DPB II.

Triest, *Ferdinand*, architect, * 9.9.1768
Stettin, † 7.7.1831 Berlin – D, PL
▭ ThB XXXIII.

Triestram, *Hermann*, painter, graphic artist,
* 1895 Welper, l. before 1966 – D
▭ KüNRW I.

Trifholy, *Lazarus* → Arnoldt, *Lazarus*

Trifko, goldsmith, f. 1806 – BiH
▭ Mazalić.

Trifogli, *Domenico* → **Trefogli,** *Domenico*
Trifoglio, *Giacomo Antonio,* silversmith,
* about 1635, l. 1661 – I
□ Bulgari I.2.
Trifoglio, *Luigi,* painter, * 1888 Rom,
† 14.6.1939 Rom – I □ Comanducci V;
PittItalNovec/1 II.
Trifon, *Harriette,* painter, * 4.12.1916
Philadelphia (Pennsylvania) – USA
□ EAAm III; Vollmer VI.
Trifone da Cattaro → **Kokoljić,** *Trifun*
Trifonov, *Ivan Blažev* → **Blažev,** *Ivan*
Trifora, *Raffaele,* painter of stage scenery,
landscape painter, stage set designer,
† about 1830 – I □ Comanducci V;
ThB XXXIII.
Trifu, *Alexandru,* painter, ceramist,
* 22.7.1942 Bukarest – RO, CH
□ Barbosa; Jianou; KVS.
Trifun Kotoranin (Palma, Trifun),
goldsmith, * Kotor (?), † after 1468
– HR, RUS □ ELU IV; LEJ II.
Trifyllis, *Demetrius,* painter, f. 1921 –
USA □ Falk.
Triga, *Giacomo,* painter, * 1674
Rom, † 1746 Rom – I □ DEB XI;
PittItalSettec; ThB XXXIII.
Trigallon, *Nicolas,* wood sculptor, f. 1525
– F □ ThB XXXIII.
Trigan, *Antoine* → **Trigant,** *Antoine*
Trigang, *Antoine* → **Trigant,** *Antoine*
Trigant, *Antoine,* tapestry craftsman,
f. about 1550, l. 8.6.1558 – F
□ Roudié.
Trigant, *Pierre,* tapestry craftsman,
f. 8.6.1558 – F □ Roudié.
Trigg, *John of Kingston-on-Thames,*
sculptor, f. 1837, l. 1843 – GB
□ Gunnis.
Triggs, *Bernard G.,* architect, † before
4.10.1940 – GB □ DBA.
Triggs, *Floyd Wilding,* caricaturist,
* 1.3.1872 Winnebago (Illinois),
† 23.9.1923 Darien (Connecticut) – USA
□ EAAm III.
Triggs, *Harry Inigo,* architect, * 1876
Chiswick, † 9.4.1923 Taormina – GB
□ DBA; Gray.
Triggs, *James Martin,* illustrator, still-life
painter, * 1924 Indianapolis (Indiana)
– USA □ Samuels.
Trigler, *Martin,* genre painter, illustrator,
* 11.11.1867 Piesendorf, † about
1937 (?) München (?) – D, A
□ Fuchs Maler 19.Jh. IV; Ries;
ThB XXXIII.
Trignac, *Gérard,* engraver, illustrator,
* 19.6.1955 Bordeaux (Gironde) – F
□ Bénézit.
Trignard (1803), portrait miniaturist,
f. 1803 – F □ ThB XXXIII.
Trignard (1811), painter, f. 1811 – F
□ ThB XXXIII.
Trignare, miniature painter, f. 1807 – F
□ ThB XXXIII.
Trigniat, *Regnault* → **Tignat,** *Reygnaud*
Trignoli, *Giovanni,* painter, * Reggio
nell'Emilia (?), f. 9.1510, † 1522 Rom
– I □ DEB XI; ThB XXXIII.
Trigo, *Francisco,* silversmith, f. 4.12.1597,
l. 21.5.1598 – E □ Pérez Costanti;
ThB XXXIII.
Trigo, *Gustavo,* painter, * 1940 Rosario
– RA □ EAAm III.
Trigo, *José Maria,* architect, f. 1851
– BOL □ EAAm III.
Trigo, *Salvador de,* painter, f. 1636 – E
□ ThB XXXIII.
Trigo, *Zenon,* portrait painter, f. 9.8.1872,
l. 20.10.1874 – E □ Cien años XI;
ThB XXXIII.

Trigoli, *Giovanni da* → **Giovanni da
Tribulis**
Trigomi, *Camillo,* goldsmith, jeweller,
* 1797 Rom, † 6.7.1835 – I
□ Bulgari I.2.
Trigomi, *Domenico,* jeweller, * 1763 Rom,
† 9.5.1817 – I □ Bulgari I.2.
Trigoso, *Falcão* (Trigoso, João Maria
de Jesus de Melo Falcão), flower
painter, landscape painter, master
draughtsman, * 4.3.1878 or 1879
Lissabon, † 23.12.1955 or 1956 Lissabon
– P □ Cien años XI; Pamplona V;
Tannock; Vollmer IV.
Trigoso, *João Maria de Jesus de Melo
Falcão* (Cien años XI; Pamplona V;
Tannock) → **Trigoso,** *Falcão*
Trigoulet, *Eugène,* lithographer, landscape
painter, marine painter, * 1867 (?) or
1867, † 6.1910 Berck-sur-Mer or Berck
– F □ Schurr V; ThB XXXIII.
Trigt, *Cornelia Christina Johanna van* →
Hoevenaar, *Cornelia Christina Johanna*
Trigt, *Hendrik Albert van,* lithographer,
watercolourist, * 22.10.1829 Dordrecht
(Zuid-Holland), † 6.6.1899 Heiloo
(Noord-Holland) – NL □ Scheen II;
ThB XXXIII; Waller.
Trigt, *J. van,* copper engraver, master
draughtsman, f. about 1650 – NL
□ Waller.
Trigt, *Piet van* → **Trigt,** *Pieter Jacob Jan
van*
Trigt, *Pieter Jacob Jan van,* graphic artist,
* 18.3.1915 Amsterdam (Noord-Holland)
– NL □ Scheen II.
Trigt, *Stephanus Hendrik Willem van,*
master draughtsman, * 24.2.1790
Dordrecht (Zuid-Holland), † 19.4.1840
Dordrecht (Zuid-Holland) – NL
□ Scheen II.
Trigueiros, sculptor, painter, * 1952 – P
□ Pamplona V.
Trigueiros, *Maria Filomena,* painter,
* 1954 Lissabon – P □ Pamplona V.
Triguelas, *Miguel Antônio,* carpenter,
f. 5.5.1888 – BR □ Martins II.
Trigueros Jimenez, *Ramiro,* sculptor,
* about 1860 Murcia, † 2.1939 Murcia
– E, C □ EAAm III.
Trigueros Moreno, *Manuel,* coppersmith,
* 1905 Madrid – E □ Ráfols III.
Trigulis, *Giovanni da* → **Giovanni da
Tribulis**
Triik, *Nikolai* (Trijk, Nikolaj Gustavovič),
painter, * 8.7.1884 Reval, † 12.8.1940
Tallinn – EW □ KChE V; Vollmer IV.
Triik-Põllusaar, *Anna,* painter, * 25.9.1901
Pärnu – EW □ Vollmer IV.
Trijk, *Nikolaj Gustavovič* (KChE V) →
Triik, *Nikolai*
Trijnes, *L.,* painter, sculptor, f. before
1944 – NL □ Mak van Waay.
Trijsz, *A.,* engraver of maps and charts,
f. about 1750 (?) – NL □ Waller.
Trikoglidis, *Giannis,* painter, * 1891
Karystos, † 31.7.1962 Athen – GR
□ Lydakis IV.
Trilhe, *Ernest-Félix* (Delaire) → **Trilhe,**
Félix Ernest
Trilhe, *Félix Ernest* (Trilhe, Ernest-Félix),
architect, * 9.8.1828 Paris, † 1902 – F
□ Delaire; ThB XXXIII.
Trilho, *Pedro de* → **Trilho,** *Pero de*
Trilho, *Pero de,* architect, sculptor, wood
carver, f. 1509 1517, l. 1520 – P, E
□ Pamplona V; Sousa Viterbo III;
ThB XXXIII.
Triliba-Maurikiu, *Mairi,* painter, * 1918
Athen – GR, F □ Lydakis IV.
Trill → **Bradtke,** *Hans*

Trill, *Franz,* painter, f. 1833 – CZ
□ ThB XXXIII.
Trill, *Joh. Philipp* (ThB XXXIII) → **Trill,**
Johan Philipp
Trill, *Johan Philipp* (Trill, Johann
Philipp; Trill, Joh. Philipp), porcelain
painter, * 28.5.1744, † 3.9.1800 – D
□ ThB XXXIII; Zülch.
Trill, *Johann Philipp* (Zülch) → **Trill,**
Johan Philipp
Trill, *Karl,* genre painter, portrait
painter, landscape painter, f. 1889 –
A □ Fuchs Maler 19.Jh. IV.
Trilla, *Joan,* mason, f. 1690 – E
□ Ráfols III.
Trilla, *Marc,* painter, f. 1950 – E
□ Ráfols III.
Trilla Morey, *Domènec,* sculptor, f. 1911
– E □ Ráfols III.
Trillas, *Josep,* cabinetmaker, sculptor,
f. 1760 – E □ Ráfols III.
Trille, *Michel van,* painter, * 1528,
† 29.3.1592 Mechelen – B
□ ThB XXXIII.
Trille, *Peter van den,* tapestry craftsman,
f. 1599 – B, NL □ ThB XXXIII.
Trilleau, *Gaston,* cartoonist, etcher,
commercial artist, * Paris, f. 1914 –
F □ Edouard-Joseph III; ThB XXXIII.
Triller, *Cor* → **Triller,** *Corry Franciscus
Maria*
Triller, *Corry Franciscus Maria,*
wood designer, * 2.2.1937 Oldenzaal
(Overijssel) – NL □ Scheen II.
Triller, *Erich,* ceramist, * 5.9.1898
Krefeld, † 1972 Tobo – S □ Konstlex.;
SvK; SvKL V; WWCCA.
Triller, *Georg,* stage set painter,
f. 12.1913 – CH □ Brun IV.
Triller, *Ingeborg Maria* (SvKL V) →
Triller, *Maria*
Triller, *Ingrid* (Triller, Ingrid Maria
Lovisa), ceramist, * 25.5.1905
Västerfärnebo, † 1982 Tobo – S
□ Konstlex.; SvK; SvKL V.
Triller, *Ingrid Maria Lovisa* (SvKL V) →
Triller, *Ingrid*
Triller, *Maria* (Triller, Ingeborg Maria),
textile artist, * 26.1.1941 Tobo – S
□ Konstlex.; SvK; SvKL V.
Trilles, *Enric,* master draughtsman, f. 1926
– E □ Ráfols III.
Trilles, *Miguel Angel* (Trilles, Miquel),
sculptor, * 20.3.1866 Vall – E
– E □ Ráfols III; ThB XXXIII.
Trilles, *Miquel* (Ráfols III, 1954) →
Trilles, *Miguel Angel*
Trilles y Badenes, *José* (Aldana
Fernández) → **Trilles y Badenes,** *José
de*
Trilles y Badenes, *José de* (Trilles
y Badenes, José), sculptor,
* Castellón, f. 1862, l. 1876 – E
□ Aldana Fernández; ThB XXXIII.
Trillhaase, *Adalbert,* portrait painter,
history painter, * 7.1.1858 Erfurt,
† 1936 Königswinter or Niederdollendorf
(Königswinter) – D □ Jakovsky;
Vollmer IV.
Trillhaase, *Chichio* → **Haller,** *Chichio*
Trillhaase, *Felicitas* → **Haller,** *Felicitas*
Trillhaase, *Siegfried,* painter, * 21.3.1892
Düsseldorf, l. before 1958 – D
□ Vollmer IV.
Trillhaasse, *Felicitas* (Brun IV) → **Haller,**
Felicitas
Trilli, painter, * 16.8.1911 Vercelli – I
□ Comanducci V.
Trillitzsch, *Hans Paul,* painter, graphic
artist, * 15.1.1904 Kürbitz – D
□ Vollmer VI.

Trillo, *Carlos,* cartoonist, * 1943 – RA ᗌ ArchAKL.

Trillo, *Miguel,* photographer, f. 1901 – E ᗌ ArchAKL.

Trillo, *Pedro,* sculptor, f. 1509 – E ᗌ ThB XXXIII.

Trillo Escudero, *José,* painter, f. 1878 – E ᗌ Cien años XI.

Trillocco, *Michael* → **Trillocco,** *Michele*

Trillocco, *Michele,* sculptor of Nativity figures, f. 1798 – I, E ᗌ ThB XXXIII.

Trilloque, *Michele* → **Trillocco,** *Michele*

Trilnick, *Carlos,* photographer, * 1957 – RA ᗌ ArchAKL.

Trilnick, *Lucila M.,* painter, graphic artist, f. 1958 – USA, RA ᗌ EAAm III.

Triltsch, *Josef,* goldsmith, f. 1918 – A ᗌ Neuwirth Lex. II.

Trilussa, caricaturist, * 26.9.1873 Rom, † 20.12.1950 Rom – I ᗌ Comanducci V; Vollmer IV.

Trim, *Albertus Hendrikus Fransiscus,* sculptor, * 20.8.1946 Amsterdam – CDN, NL ᗌ Ontario artists.

Trim, *Bert* → **Trim,** *Albertus Hendrikus Fransiscus*

Trimakas, *Gintautas,* photographer, * 20.4.1958 – LT ᗌ ArchAKL.

Trimano, *Luis,* painter, master draughtsman, f. 5.1967 – RA ᗌ EAAm III.

Trimarchi, *Michele,* painter, f. 1530 – I ᗌ ThB XXXIII.

Trimbitzioni, *Ariana,* decorator, * 1.3.1943 Bukarest – RO ᗌ Barbosa.

Trimble, *Corinne C.,* sculptor, f. 1901 – USA ᗌ Falk.

Trimble, *Garry,* sculptor, * 9.5.1928 Dublin (Dublin), † 19.8.1979 Dublin (Dublin) – IRL ᗌ Snoddy.

Trimborn, *Gottfried,* portrait painter, landscape painter, * 16.7.1887 Meckenheim (Bonn), l. before 1958 – D ᗌ ThB XXXIII; Vollmer IV.

Trimborn, *Hans,* painter, * 1891 Plittersdorf (Godesberg), † 1979 Norden (Ost-Friesland) – D ᗌ Wietek.

Trimby, *Elisa* → **Trimby,** *Elisabeth*

Trimby, *Elisabeth,* book illustrator, graphic designer, * 1948 Reigate (Surrey) – GB ᗌ Peppin/Micklethwait.

Trimingham C. B. E., *Deforest,* photographer, * 1919 – GB, USA ᗌ ArchAKL.

Trimingham C.B.E., *Deforest* (ArchAKL) → **Trimingham C. B. E.,** *Deforest*

Trimingham C.B.E., *Shorty* → **Trimingham C. B. E.,** *Deforest*

Triml, *Vilém,* architect, * 13.5.1906 Josefov – CZ ᗌ Toman II.

Trimm, *Adon,* painter, * 20.2.1897 Grand Valley (Pennsylvania), † 31.10.1959 Buffalo (New York) – USA ᗌ EAAm III; Falk.

Trimm, *George Lee,* painter, illustrator, * 30.6.1912 Jamestown (New York) – USA ᗌ EAAm III; Falk.

Trimm, *H. Wayne,* illustrator, * 16.8.1922 Albany (New York) – USA ᗌ EAAm III.

Trimm, *Lee S.,* painter, * 15.4.1879 Fort Larned (Kansas), l. 1947 – USA ᗌ EAAm III; Falk.

Trimmel, *Franz,* portrait painter, genre painter, f. about 1925 – A ᗌ Fuchs Geb. Jgg. II.

Trimmel, *Robert,* sculptor, painter, * 20.3.1859 Wien, l. after 1888 – A ᗌ Fuchs Maler 19.Jh. IV; Jansa; ThB XXXIII.

Trimmer, *William,* architect, f. 1877 – GB ᗌ DBA.

Trimming, *Véronique,* painter, * 1959 Levallois-Perret – F ᗌ Bénézit.

Trimmings, flower painter, f. 1860 – GB ᗌ Johnson II; Pavière III.1; Wood.

Trimnell, *Harold Conybeare,* architect, * 1874, † 5.5.1958 West Moors (Dorset) – GB ᗌ DBA.

Trimohr, *Johann,* sculptor, f. 1771, l. 1773 – A ᗌ ThB XXXIII.

Trimolet, *Alphonse Louis Pierre,* painter, etcher, * Paris, f. before 1861, l. 1881 – F ᗌ ThB XXXIII.

Trimolet, *André,* goldsmith, f. 1774, l. 1786 – F ᗌ Nocq IV.

Trimolet, *Anthelme* (Trimolet, Anthelme-Claude-Honoré), painter, etcher, wood carver, * 16.5.1798 Lyon, † 16.12.1866 Lyon – F ᗌ Audin/Vial II; Schurr II; Schurr III; ThB XXXIII.

Trimolet, *Anthelme-Claude-Honoré* (Audin/Vial II) → **Trimolet,** *Anthelme*

Trimolet, *Claude Anthelme Honoré* → **Trimolet,** *Anthelme*

Trimolet, *Edma,* painter, * 1801 Chalon-sur-Saône, † 2.9.1878 St-Martin-sous-Montaigu (Saône-et-Loire) – F ᗌ ThB XXXIII.

Trimolet, *Jean-Louis,* designer, painter, f. 1798, l. 1810 – F ᗌ Audin/Vial II.

Trimolet, *Joseph-Louis* (Schurr II) → **Trimolet,** *Louis Joseph*

Trimolet, *Louis Joseph* (Trimolet, Joseph-Louis), painter, etcher, lithographer, * 17.10.1812 Paris, † 23.12.1843 Paris – F ᗌ Schurr II; ThB XXXIII.

Trimolet, *Marie Antoinette* → **Petit-Jean,** *Marie Antoinette*

Trimolet, *Marie-Antoinette-Victoire* (Audin/Vial II) → **Petit-Jean,** *Marie Antoinette*

Trina, *Francesco,* wood sculptor, * Venedig (?), f. 1512, l. 1516 – I ᗌ ThB XXXIII.

Trinca, *Damiano,* silversmith, f. 1607, l. 1619 – I ᗌ Bulgari I.3/II.

Trinca, *Ristoro,* silversmith, f. 1576, l. 1619 – I ᗌ Bulgari I.3/II.

Trinca, *Teodoro,* silversmith, f. 1610, l. 1666 – I ᗌ Bulgari I.3/II.

Trincano, *Didier-Grégoire,* engineer, * Vaux, † about 1790 Versailles – F ᗌ Brune.

Trinchard, *J. B.* (Groce/Wallace) → **Trichard,** *J.-B.*

Trinchelli, *Francesco,* goldsmith, f. 18.4.1480 – I ᗌ ThB XXXIII.

Trinchera, *Ariosto* → **Astorio**

Trinchero, *Luis,* ceramist, sculptor, * 9.6.1862 Acqui, † 6.2.1944 Buenos Aires – RA ᗌ EAAm III.

Trinci, *Domenico,* goldsmith, f. 22.9.1783, l. 13.2.1785 – I ᗌ Bulgari I.2.

Trincia, *Giovanni Battista,* jeweller, * 1743, l. 1784 – I ᗌ Bulgari I.2.

Trincka, *Josef,* sculptor, f. 19.5.1755 – CZ ᗌ Toman II.

Trincot, *Georges,* painter of nudes, horse painter, landscape painter, * Paris, f. before 1957, l. 1985 – F ᗌ Bauer/Carpentier V; Bénézit.

Trindade, *António* (Trindade, António Vieira Pereira da), painter, sculptor, ceramist, master draughtsman, * 1936 Alcobaça (Portugal) – P ᗌ Pamplona V; Tannock.

Trindade, *António Vieira Pereira da* (Tannock) → **Trindade,** *António*

Trindade, *Carlos,* painter, master draughtsman, graphic artist, * 1957 Porto – P ᗌ Pamplona V.

Trindade, *Manoel Rodrigues,* carpenter, f. 14.3.1851 – BR ᗌ Martins II.

Trindade, *Visconde da José,* painter, f. 1881 – P ᗌ Pamplona V.

Trindade Chagas, *Bernardino Raul,* painter, f. 1903 – P ᗌ Pamplona V.

Trinder, *Margaret* → **Mallorie,** *Margaret*

Trinderup, *Kristian* → **Trunderup,** *Kristian*

Trindler, *Heinrich,* printmaker, * 1856 – CH ᗌ Brun IV.

Triner (Künstler-Familie) (ThB XXXIII) → **Triner,** *Felix*

Triner (Künstler-Familie) (ThB XXXIII) → **Triner,** *Franz Anton*

Triner (Künstler-Familie) (ThB XXXIII) → **Triner,** *Heinrich*

Triner (Künstler-Familie) (ThB XXXIII) → **Triner,** *Karl Alois*

Triner (Künstler-Familie) (ThB XXXIII) → **Triner,** *Karl Meinrad*

Triner (Künstler-Familie) (ThB XXXIII) → **Triner,** *Xaver*

Triner, *Felix,* painter, * 16.3.1743 Arth (Schwyz) – CH ᗌ ThB XXXIII.

Triner, *Franz Anton,* cabinetmaker, altar architect, f. 1779 – CH ᗌ ThB XXXIII.

Triner, *Franz Xaver* → **Triner,** *Xaver*

Triner, *Heinrich,* master draughtsman, painter, * 14.3.1796 Bürglen (Uri), † 21.4.1873 Muri (Aargau) – CH ᗌ ThB XXXIII.

Triner, *Joh. Heinrich* → **Triner,** *Heinrich*

Triner, *Karl,* painter, f. 1784, l. 1791 – CH ᗌ Brun IV.

Triner, *Karl Alois,* painter, f. 1785, l. 1814 – CH ᗌ Brun IV; ThB XXXIII.

Triner, *Karl Meinrad,* painter, * 1735 Arth (Schwyz), † 1805 Bürglen (Uri) – CH ᗌ ThB XXXIII.

Triner, *Xaver,* painter, master draughtsman, copper engraver, * 24.10.1767 Arth (Schwyz), † 6.3.1824 Bürglen (Uri) – CH ᗌ ThB XXXIII.

Tringham, *Holland,* painter, illustrator, architectural draughtsman, f. 1891, † 1909 – GB ᗌ Bradshaw 1893/1910; Houfe; Johnson II; ThB XXXIII; Wood.

Tringham, *W. (1761)* (Tringham, W.), copper engraver, etcher, master draughtsman, f. 1761, l. 1791 – GB, D, NL ᗌ Gordon-Brown; Rump; ThB XXXIII; Waller.

Tringham, *W. (1839)* (Tringham, W. (Mistress)), painter, f. 1839 – GB ᗌ Grant; Wood.

Tringov, *Konstantin* (Tringov, Konstantin Minčev), painter, * 7.5.1907 Kazanlåk, † 1981 – BG ᗌ Marinski Živopis.

Tringov, *Konstantin Minčev* (Marinski Živopis) → **Tringov,** *Konstantin*

Trịnh Cung → **Cung,** *Trịnh*

Trinidad, *Fray Agustín de la,* artist, f. 1501 – PE ᗌ Vargas Ugarte.

Trinidade, *José de la (Vizconde),* painter, f. 1881 – P ᗌ Cien años XI.

Trindade, *Luís da Costa,* master draughtsman, graphic artist, * 1916 Funchal – P ᗌ Tannock.

Trindade, *Walfrides Bruno da* → **Trindade,** *Walfrides Bruno*

Trindade, *Walfrides Bruno,* medalist, f. before 1955, l. 1955 – BR ᗌ ArchAKL.

Trinidade Chagas, *Bernardino Raul,* painter, f. 1903 – P ᗌ Cien años XI.

Trinité, *Guilhermina Bernarda,* painter, f. 1861 – P ☐ Cien años XI; Pamplona V.

Trinka, *Josef,* painter, sculptor, restorer, * 21.1.1920 St. Pölten – A ☐ Fuchs Maler 20.Jh. IV.

Trinkaus, *Karl,* painter, graphic artist, * 24.3.1949 Graz – A ☐ Fuchs Maler 20.Jh. IV; List.

Trinkewitz, *Karl,* painter, * 28.8.1891 Bad Homburg, l. before 1939 – D ☐ ThB XXXIII.

Trinkl, *Karl-Jürgen,* sculptor, * 22.10.1945 Mannheim – A, D ☐ List.

Trinkler, *Fridli,* glazier, glass painter (?), f. 1630 – CH ☐ Brun IV.

Trinkler, *Ulrich,* goldsmith, wood sculptor, minter, f. 1497, l. 1535 – CH ☐ ThB XXXIII.

Trinks, *Karl,* master draughtsman, watercolourist, f. before 1957, l. before 1958 – D ☐ Vollmer IV.

Trino, *Gaspare,* painter, * Venedig, f. 1546 – I ☐ DEB XI; ThB XXXIII.

Trino, *Giovanni da* (Schede Vesme III) → **Giovanni da Trino**

Trinowitz, *Johann,* maker of silverwork, f. 1821, l. 1860 – A ☐ ThB XXXIII.

Trinquart, photographer, f. 9.11.1872 – CDN ☐ Karel.

Trinqueau, *Pierre* → **Nepveu,** *Pierre*

Trinquese, *Louis Rolland* → **Trinquesse,** *Louis Rolland*

Trinquesse, *Louis-Michel-Maxime,* architect, * 1857 Paris, l. 1900 – F ☐ Delaire.

Trinquesse, *Louis Rolland,* portrait painter, genre painter, * 1745 Paris (?), † about 1800 – F ☐ DA XXXI; ThB XXXIII.

Trinquet, master draughtsman, f. 1782 – F ☐ ThB XXXIII.

Trinquier, *Antoine Guillaume* → **Trinquier,** *Antonin*

Trinquier, *Antonin,* genre painter, still-life painter, designer, * 13.5.1726 Vigan (Gard), l. 1880 – F ☐ Pavière III.1; ThB XXXIII.

Trinquier, *Fernand,* flower painter, * 1863 Montpellier, l. before 1939 – F ☐ Pavière III.2; ThB XXXIII.

Trinquier, *Louis* (Edouard-Joseph III) → **Trinquier,** *Louis Isaac*

Trinquier, *Louis Isaac* (Trinquier, Louis), graphic artist, watercolourist, * 1853 (?) Lausanne, † after 1922 Paris – F, CH ☐ Edouard-Joseph III; ThB XXXIII.

Trinquier, *Michel,* painter, * 1931 – F ☐ Bénézit.

Trinquier-Trianon → **Trinquier,** *Louis Isaac*

Trinseach, *Sadhbh,* painter, * 3.2.1891 Liverpool (Merseyside), † 30.10.1918 Dublin (Dublin) – IRL, GB ☐ Snoddy.

Trintade, *Walfrides Bruno* (Da Trindade, Walfrides Bruno), medalist, f. 1955 – BR ☐ EAAm I.

Trintzius, *Jean Henri,* cabinetmaker, f. about 1790, l. about 1803 – F ☐ ThB XXXIII.

Trintzius, *Louis-René,* architect, * 1861 Paris, l. after 1882 – F ☐ Delaire.

Trinus, *Gaspar* → **Trino,** *Gaspare*

Trinwald, *Matthes* → **Driwald,** *Matthes*

Trinxer, *Joan* (1486) (Trinxer, Joan), printmaker, f. 1486 – E ☐ Ráfols III.

Trinxer, *Joan* (1509), printmaker, bookbinder, f. 1509, l. 1561 – E ☐ Ráfols III.

Trinxer, *Pere,* printmaker, f. 1485, l. 1498 – E ☐ Ráfols III.

Triny, *C. F.,* painter, graphic artist, * 6.8.1941 Olten – CH ☐ KVS.

Triny, *Jacques* → **Tirny,** *Jacques*

Trinyà, *Albert,* locksmith, f. 1713, l. 1720 – E ☐ Ráfols III.

Triola, *Anna,* painter, * 18.6.1926 Palermo – I ☐ Comanducci V.

Triolet, *Jean* (Triolet, Jean Henri), painter, * 4.6.1939 Marseille – F ☐ Alauzen; Bénézit.

Triolet, *Jean Henri* (Alauzen) → **Triolet,** *Jean*

Trioli, *Giacomo,* wood sculptor, f. 1613, l. 1615 – I ☐ ThB XXXIII.

Triondafilos, *Vladimir Aleksandrovič* → **Apostoli,** *Vladimir Aleksandrovič*

Trionfi, *Emanuele,* genre painter, portrait painter, still-life painter, miniature painter, * 10.12.1832 Livorno, † 14.5.1900 – I ☐ Comanducci V; Schidlof Frankreich; ThB XXXIII.

Trip, *John,* architect, f. 1770, l. 1800 – USA ☐ Tatman/Moss.

Tripance, *Franciscus,* cannon founder, f. about 1741 – M ☐ ThB XXXIII.

Tripard, *Eugène Louis Léopold* (Zigliara), portrait painter, veduta painter, landscape painter, * 23.9.1873 Paris, † 21.8.1918 Tracy-le-Val – F ☐ Edouard-Joseph III; ThB XXXIII.

Tripard, *Jacques François,* architect, f. 1705, l. 1738 – F ☐ Brune; ThB XXXIII.

Tripart, *Claude,* goldsmith, f. 1682, l. 18.8.1724 – F ☐ Nocq IV.

Tripart, *Jean-Baptiste,* goldsmith, f. 1721, † before 1.7.1746 Paris – F ☐ Nocq IV.

Tripe, *John* → **Swete,** *John* (Reverend)

Tripe, *Linnaeus,* photographer, * 1822 Devonport (Devon), † 1902 Devonport (Devon) – GB ☐ DA XXXI.

Tripeloury, *Jacques,* goldsmith, * 13.5.1726 Genf, l. 1750 – CH ☐ Brun III.

Tripels, *F.,* landscape painter, flower painter, f. 1901 – F ☐ Bénézit.

Tripet, *Alfred,* genre painter, portrait painter, * Orsay, f. before 1861, l. 1882 – F ☐ ThB XXXIII.

Tripet, *Jules Pierre Hippolyte,* artist, * 7.12.1854 Arras, l. 1875 – F ☐ Marchal/Wintrebert.

Tripet, *Louis Justin,* painter, master draughtsman, * 30.10.1888 Paris, † 4.9.1916 Denicourt (Somme) – F ☐ Bénézit; Edouard-Joseph III; ThB XXXIII.

Tripier-Lefranc, *Eugénie,* portrait painter, * 1805 Paris, l. 1842 – F ☐ ThB XXXIII.

Tripisciano, *Michele,* sculptor, * 13.7.1860 or 1861 Caltanissetta, † 21.9.1913 or 1915 Caltanissetta or Rom – I ☐ Panzetta; ThB XXXIII.

Tripko (1701), goldsmith, f. 1701 – BiH ☐ Mazalić.

Tripko (1788), architect, f. 1788 – BiH ☐ Mazalić.

Tripković, *hadži Jovan* → **Tripković,** *Jovan*

Tripković, *Jovan,* goldsmith, f. 1817 – BiH ☐ Mazalić.

Triplett, *Beryl May,* painter, * 12.8.1894 Mendota (Missouri), l. 1947 – USA ☐ Falk.

Triplett, *Margaret Lauren,* painter, * 30.12.1905 Vermillion (South Dakota) – USA ☐ EAAm III; Falk.

Tripmacher, *Hermann,* master draughtsman, * Riga, f. 1617 – D, LV ☐ ThB XXXIII.

Triponel, *Marie,* flower painter, * Mulhouse, f. before 1879, l. 1886 – F ☐ Bauer/Carpentier V.

Tripp, *B. Wilson,* painter, f. 1927 – USA ☐ Falk.

Tripp, *Capel Nankivell,* architect, * 1824 or 1825, † before 8.9.1883 – GB ☐ DBA.

Tripp, *Herbert Alker,* painter, poster artist, * 23.8.1883 London, l. before 1939 – GB ☐ ThB XXXIII.

Tripp, *Jan Peter,* painter, engraver, * 1945 Oberstdorf (Allgäu) – F, D ☐ Bauer/Carpentier V.

Tripp, *Johann,* portrait painter, f. 1840 – A ☐ Fuchs Maler 19.Jh. IV; ThB XXXIII.

Tripp, *Jürgen* → **Tribb,** *Jürgen*

Tripp, *Madeleine Valentine Suzanne,* painter, * 1.4.1874 Crest, † 26.9.1938 Genf – CH ☐ Plüss/Tavel II.

Tripp, *Wendelin,* history painter, landscape painter, portrait painter, * 1811 Arzl, † 2.7.1842 Wien – A ☐ Fuchs Maler 19.Jh. IV; ThB XXXIII.

Tripp-Bouchet, *Madeleine Valentine Suzanne* → **Tripp,** *Madeleine Valentine Suzanne*

Trippa, *el* → **Rosetti,** *Costantino*

Trippa, *Il* → **Rossetti,** *Federico di Francesco*

Trippa, *Constantino del* (Del Trippa, Constantino), goldsmith, f. 1571, l. 1574 – I ☐ Bulgari I.1.

Trippe, *Mathieu,* building craftsman, f. 1474, † before 1483 – F ☐ Audin/Vial II.

Trippel, *Albert Ludwig,* architectural painter, landscape painter, marine painter, * 14.3.1813 Potsdam, † 3.8.1854 Berlin (?) – D ☐ ThB XXXIII.

Trippel, *Alexander,* sculptor, * 23.9.1744 Schaffhausen, † 24.9.1793 Rom – I, CH ☐ DA XXXI; ELU IV; ThB XXXIII; Weilbach VIII.

Trippel, *Carl Friedrich Wilhelm* (1773), stonemason, * about 1773, l. 1813 – D ☐ ThB XXXIII.

Trippel, *Joh. Heinrich,* painter, * 10.5.1683 Schaffhausen, † 20.3.1708 Schaffhausen – CH ☐ ThB XXXIII.

Trippel, *Johann,* painter, * 4.2.1742 Schaffhausen, † 1762 Dresden – D, DK, CH ☐ ThB XXXIII.

Trippel, *Johann Georg,* stonemason, * 1666 Schaffhausen, † 1719 Magdeburg – D, CH ☐ ThB XXXIII.

Trippel, *Johann Hans Georg* → **Trippel,** *Johann Georg*

Trippel, *Johann Heinrich,* stonemason, f. 1727 – PL ☐ ThB XXXIII.

Trippel, *Leonhard,* landscape painter, master draughtsman, copper engraver, * 20.4.1745 Schaffhausen, † 18.4.1783 Schaffhausen – CH ☐ ThB XXXIII.

Trippenbach, *Andreas,* painter, f. 1777 – PL ☐ ThB XXXIII.

Trippenmeker → **Aldegrever,** *Heinrich*

Trippet, *Henri,* history painter, * 15.12.1585 Lüttich, † 26.12.1674 Lüttich – B ☐ DPB II; ThB XXXIII.

Trippez, *Henri* → **Trippet,** *Henri*

Tripß, *Friedrich,* mason, f. 1790, l. 1859 – D ☐ Sitzmann.

Tripß, *Joh. Lorenz,* mason, f. 1760, l. 1812 – D ☐ Sitzmann.

Tripß, *Joh. Paulus,* mason, f. 1769, l. 1810 – D ☐ Sitzmann.

Tripß, *Joh. Wolfgang,* mason, * 1684
Weidenberg, † 1736 Neustadt (Kulm)
– D ▭ Sitzmann.

Tripß, *Johannes,* mason, f. 1725, l. 1794
– D ▭ Sitzmann.

Tripß, *Wolfgang,* mason, f. 1712, l. 1779
– D ▭ Sitzmann.

Tripto, *Peter,* goldsmith, f. 1645, l. 1690
– D ▭ ThB XXXIII.

Triquard, sculptor, * 1844 or 1845
Frankreich, l. 6.6.1887 – USA ▭ Karel.

Triquet, *Achille Michel,* architect,
* 15.2.1828 Paris, † before 1907 – F
▭ Delaire; ThB XXXIII.

Triquet, *Jules Octave,* portrait painter,
genre painter, * 1867 Paris, † 8.1.1914
Paris – F ▭ Schurr V; ThB XXXIII.

Triquet, *Léon,* architect, * 1862 Paris,
l. 1884 – F ▭ Delaire.

Triquet, *Henri de* (Baron) (Lami 19.Jh.
IV) → **Triqueti,** *Henri Joseph François
de* (Baron)

Triqueti, *Henri-Joseph-François* (Baron)
(DA XXXI; ELU IV) → **Triqueti,**
Henri Joseph François de (Baron)

Triqueti, *Henri Joseph François de*
(Baron) (Triqueti, Henri-Joseph-
François (Baron); Triqueti, Henri de
(Baron), sculptor, painter, * 24.10.1804
Conflans (Loiret), † 11.5.1874 Paris – F
▭ DA XXXI; ELU IV; Lami 19.Jh. IV;
ThB XXXIII.

Triquetti, *Henri Joseph François de*
(Baron) → **Triqueti,** *Henri Joseph
François de* (Baron)

Triquety, *Henri Joseph François de*
(Baron) → **Triqueti,** *Henri Joseph
François de* (Baron)

Triquineaux, *Louis,* figure painter,
landscape painter, still-life painter,
flower painter, master draughtsman,
engraver, lithographer, * 26.3.1886 Paris,
† 10.5.1966 Nizza (Alpes-Maritimes) – F
▭ Bénézit.

Triquineaux, *Luc,* painter, * 19.3.1962
Paris – F ▭ Bénézit.

Triquot, *Pierre-Claude,* sculptor,
f. 16.10.1762, l. 1786 – F
▭ Lami 18.Jh. II.

Trirum, *Johannes van* → **Trirum,**
Johannes Wouterus van

Trirum, *Johannes Wouterus van,* painter,
sculptor, * 21.2.1924 Rotterdam (Zuid-
Holland) – NL ▭ Scheen II.

Trischberger, *Balthasar,* mason,
* 16.12.1721 Reichersbeuern (Ober-
Bayern), † 9.12.1777 München – D
▭ ThB XXXIII.

Trischitz, *Josef,* goldsmith, f. 1767 – A
▭ ThB XXXIII.

Triscorni, *Alessandro* → **Triscornia,**
Alessandro

Triscorni, *Paolo* → **Triscornia,** *Paolo*

Triscornia, *Alessandro,* sculptor, * 1797
Carrara, † 20.5.1867 Carrara – I, RUS
▭ ThB XXXIII.

Triscornia, *Giustino,* architect, * Carrara,
f. 1844 – I ▭ ThB XXXIII.

Triscornia, *Paolo,* sculptor, f. 1805,
† about 1832 – I, RUS ▭ Panzetta.

Triscott, *Samuel Peter Rolt,* watercolourist,
marine painter, * 4.1.1846 Gosport
(Southampton), † 15.4.1925 Monhegan
(Maine) – GB, USA ▭ Brewington;
EAAm III; Falk; ThB XXXIII.

Tříska, *Antonín,* painter, * 23.7.1914 Wien
– CZ ▭ Toman II.

Tříska, *František,* landscape painter,
* 3.1.1901 Prag – CZ ▭ Toman II.

Tříska, *Jan,* painter, * 4.12.1904
Pelhřimov – CZ ▭ Toman II.

Tříska, *Jiří František,* painter, f. 1664
– CZ ▭ Toman II.

Tříška, *Josef,* landscape painter, still-life
painter, * 16.3.1887 Trhový Štěpánov,
l. 1944 – CZ ▭ Toman II.

Tříska, *Jurný* → **Tříska,** *Jiří František*

Triske, *John* → **Thirsk,** *John*

Triskin, *N.,* artist, f. 1925 – RUS
▭ Milner.

Trisoldi, *Angelo,* painter, * 3.7.1922
Caravaggio – I ▭ Comanducci V.

Trisperger, *Balthasar* → **Trischberger,**
Balthasar

Trissel, *Lawrence E.,* painter,
designer, illustrator, * 27.1.1917 or
27.6.1917 Anderson (Indiana) – USA
▭ EAAm III; Falk.

Trissini da Lodi (Schede Vesme IV) →
Tresseno, *Giovanni*

Trissino, *Giangiorgio,* architect,
* 1478 Vicenza, † 1550 Vicenza – I
▭ DA XXXI.

Trissino, *Giovan Giorgio* → **Trissino,**
Giangiorgio

Trist, *T. J.,* landscape painter, f. 1852
– USA ▭ Groce/Wallace.

Trista, *L.* → **Tristán de Escamilla,** *Luis*

Trista, *Luys* → **Tristán de Escamilla,**
Luis

Tristam (1901) (Tristam), painter, l. 2000
– F ▭ Bénézit.

Tristán, miniature painter, * 1525 – E
▭ ThB XXXIII.

Tristan (1753), painter, f. 1753 – A
▭ ThB XXXIII.

Tristan (1769), porcelain artist, f. 1769,
l. 1783 – F ▭ ThB XXXIII.

Tristan, *Étienne-Joseph,* porcelain painter,
* 1817, † 1882 – F ▭ Neuwirth II.

Tristán, *Luis* → **Tristán de Escamilla,**
Luis

Tristan, *Luis (1701/1800),* painter, f. 1701
– PE ▭ EAAm III; Vargas Ugarte.

Tristan, *Nicolas,* armourer, f. about 1493,
l. 1503 – F ▭ Audin/Vial II.

Tristán y Castaño, *Francisco,* painter,
f. 1861 – E ▭ Cien años XI.

Tristán de Escamilla, *Luis,* painter,
* 1585 or 1590 Toledo, † 7.12.1624
Toledo – E ▭ DA XXXI; ELU IV;
ThB XXXIII.

Tristan de Hattonchâtel, architect, f. 1460
– F ▭ ThB XXXIII.

Tristan-Lambert, *Louise* (Baronin) →
Lambert-Tristan, *Louise* (Baronin)

Tristani, *Alberto,* architect, f. 1546,
l. 1553 – I ▭ ThB XXXIII.

Tristani, *Bartolomeo (1493)* (Tristani,
Bartolomeo (der Ältere)), architect,
f. 1493, † 1519 – I ▭ ThB XXXIII.

Tristani, *Bartolomeo (1566)* (Tristani,
Bartolomeo (der Jüngere)), architect,
f. 1566, † 22.12.1597 Ferrara – I
▭ ThB XXXIII.

Tristani, *Jules,* painter, * 1913 Toulon,
† 15.9.1993 Marseille – F ▭ Alauzen.

Tristano, *Bartolomeo* (der Ältere) →
Tristani, *Bartolomeo (1493)*

Tristano, *Bartolomeo* (der Jüngere) →
Tristani, *Bartolomeo (1566)*

Tristano, *Rolando,* gem cutter, * 2.10.1473
Mantua, † 13.4.1502 Rom – I
▭ Bulgari I.2.

Tristant (Tristant (aîné)), sculptor (?),
f. 1758, l. 1787 – F ▭ Lami 18.Jh. II.

Tristant, *Étienne-Joseph (?)* → **Tristan,**
Étienne-Joseph

Tristany, *Gaspar,* cabinetmaker, sculptor,
f. 1704, l. 1726 – E ▭ Ráfols III.

Tristany, *Josep,* woodcutter, f. 1887 – E
▭ Ráfols III.

Tristany, *Martí,* sculptor, f. 1801 – E
▭ Ráfols III.

Tristão, *Joaquim José,* engineer,
f. 11.4.1822 – P ▭ Sousa Viterbo III.

Tristão, *Manoel Rodrigues (1733),* smith,
f. 1733, l. 1743 – BR ▭ Martins II.

Tristão, *Manoel Rodrigues (1796),* smith,
f. 1796, l. 1819 – BR ▭ Martins II.

Tristão, *Maristela* → **Maristela**

Tristram, *Ernest William,* copyist, restorer,
* 1882 Carmarthen, † 1.1952 London
– GB ▭ Vollmer IV; Windsor.

Trit, *Gerhard,* bell founder, f. 1520 – CH
▭ Brun III.

Tritatos, *Jean-Bapt. Antoine* → **Tierce,**
Jean-Bapt. Antoine

Triter, *Jeroni* → **Domènech,** *Jeroni*

Triter, *Narcís,* retable painter, f. 1586 – E
▭ Ráfols III.

Tritheim, *J.* → **Trithemius,** *J.*

Trithemius, *J.,* copyist, f. 1401 – D
▭ Bradley III.

Tritlló, *Gabriel,* gunmaker, f. 1679 – E
▭ Ráfols III.

Tritsch, goldsmith (?), f. 1867 – A
▭ Neuwirth Lex. II.

Tritsch, *Pierre,* painter, * 1929 – F
▭ Bénézit.

Tritsch et End → **End,** *Sébastien*

Tritschler, *Alexander von,* architect,
* 10.2.1828 Biberach an der
Riss, † 25.4.1907 Stuttgart – D
▭ ThB XXXIII.

Tritschler, *F. D.,* sculptor, f. 1945 – GB
▭ McEwan.

Tritschler, *Helga,* ceramist, * 1941
Peißenberg (Ober-Bayern) – D
▭ WWCCA.

Tritsis, *Andronikos,* painter, * 30.9.1939
Athen – GR ▭ Lydakis IV.

Tritta, *Anna,* painter, graphic artist,
* 30.6.1903 Oberndorf (Raabs) – A
▭ Fuchs Maler 20.Jh. IV.

Tritten, *Emil Clark,* architect, f. 1887,
l. 1899 – USA ▭ Tatman/Moss.

Tritten, *Gottfried,* painter, graphic artist,
* 13.12.1923 Lenk – CH ▭ KVS;
LZSK; Plüss/Tavel II; Vollmer VI.

Tritzschler-Fröhlich, *Irma,* landscape
painter, portrait painter, * 25.11.1898
Leipzig, l. before 1958 – D
▭ Vollmer IV.

Triulzi, *Benedetto,* seal engraver, seal
carver, f. 1798 – I ▭ Bulgari III.

Triva, *Antonio* (Schede Vesme III) →
Triva, *Antonio Domenico*

Triva, *Antonio Domenico* (Triva, Antonio),
painter, copper engraver, * 1625 or
1626 Reggio nell'Emilia, † 18.8.1699
München or Sedling – I, D ▭ DEB XI;
Schede Vesme III; ThB XXXIII.

Triveda, *Bernardino,* goldsmith, f. 1601
– I ▭ ThB XXXIII.

Trivella, *Ralph Herman,* designer, ceramist,
* 30.11.1908 Columbus (Ohio) – USA
▭ Falk.

Trivelli, *Eugenio,* painter of stage
scenery, landscape painter, stage set
designer, * 7.9.1829 Reggio nell'Emilia,
† 6.6.1874 Reggio nell'Emilia –
I ▭ Comanducci V; DEB XI;
ThB XXXIII.

Trivellini, *Francesco,* painter, * 4.10.1660
Bassano, † about 1733 Bassano – I
▭ DEB XI; ThB XXXIII.

il **Trivellino** → **Bettoli,** *Cristoforo* (1684)

Trivellino → **Bettoli,** *Ottavio* (1739)

Trivellino, *Cristoforo* → **Bettoli**, *Cristoforo* (1684)

Trivelloni, *Romolo*, painter, graphic artist, * 18.7.1917 Rociglione, † 14.4.1974 Rom – I ▭ Comanducci V.

Trivet Roca, *Benet* (Ráfols III, 1954) → **Trivet Roca**, *Benito*

Trivet Roca, *Benito* (Trivet Roca, Benet), painter, f. 1898 – E ▭ Cien años XI; Ráfols III.

Triviani, *Bernardino*, painter, f. 1675 – I ▭ ThB XXXIII.

Trivick, *Henry* (Bradshaw 1947/1962) → **Trivick**, *Henry Houghton*

Trivick, *Henry Houghton* (Trivick, Henry), painter, lithographer, f. about 1940, l. 1962 – GB ▭ Bradshaw 1947/1962; Spalding.

Trivigno, *Pat*, painter, * 13.3.1922 New York – USA ▭ EAAm III; Vollmer VI.

Triviño, *Alfonsa*, painter, f. 1899 – E ▭ Cien años XI.

Triviot, *Jean-Marie Hippolyte*, master draughtsman, * 18.3.1802 Bourgoin, l. 1838 – F ▭ Audin/Vial II.

Trivis, *Antonio Domenico de* → **Triva**, *Antonio Domenico*

Trivisano, *Angelo* → **Trevisani**, *Angelo*

Trivisano, *Nicolas*, sculptor, * Venedig (?), f. 1712 – E, I ▭ ThB XXXIII.

Trivisano, *Pietro*, building craftsman, f. 1535 – I ▭ ThB XXXIII.

Trivisonno, *Amedeo*, painter, * 3.10.1904 Campobasso – I ▭ Comanducci V.

Trivulzio, *Vincenzo*, graphic artist, * 24.1.1917 Monza – I ▭ Comanducci V.

Trixhe, *H. De* → **DeTrixhe**, *Henri*

Trizma, *Imrich*, ceramist, sculptor, * 1926, † 1966 – SK ▭ ArchAKL.

Triznya, *Mátyás*, watercolourist, * 1922 Budapest – H ▭ MagyFestAdat.

Trizo, *Marcantonio*, fortification architect, f. 1577 – A ▭ ThB XXXIII.

Trizuljak, *Alexander*, sculptor, * 15.5.1921 Varín (Žilina) – SK ▭ Toman II; Vollmer IV.

Trizuljaková, *Eva*, painter, * 1926 – SK ▭ ArchAKL.

Trjaskin, *Mykola Andrianovyč*, stage set designer, filmmaker, * 4.12.1902 Moskau – UA ▭ SChU.

Trjaskin, *Nikolaj* (Tryaskin, Nikolai), painter, f. 1923 – RUS ▭ Milner.

Trmal, *Zdenko Rudolf*, copper engraver, f. 1851 – CZ ▭ Toman II.

Trmalová, *Julie*, painter, illustrator, * 27.5.1878 – CZ ▭ Toman II.

Trnka, *Adolf*, sculptor, * 30.6.1908 Pečky – CZ ▭ Toman II.

Trnka, *Alois* (Mistress) → **Kindlund**, *Anna Belle Wing*

Trnka, *Anna Belle Wing* (Falk) → **Kindlund**, *Anna Belle Wing*

Trnka, *Bartoš*, painter, † 1533 – CZ ▭ Toman II.

Trnka, *Filip*, goldsmith, f. 1759, l. 1770 – SK ▭ ArchAKL.

Trnka, *Jana*, painter, * 26.12.1950 Bratislava – SK, CH ▭ KVS.

Trnka, *Jiří*, graphic artist, painter, illustrator, puppet designer, animater, artisan, * 24.2.1912 Plzeň, † 30.12.1969 Prag – CZ ▭ ELU IV; Toman II; Vollmer IV.

Trnka, *Pavel*, glass artist, sculptor, * 2.9.1948 Poděbrady – CZ ▭ WWCGA.

Trnka, *Ulrike* → **Tomasch**, *Ulrike*

Tró, *Berenguer*, goldsmith, f. 1404 – E ▭ Ráfols III; ThB XXXIII.

Trobat, *Sebastià*, artist, f. 1849 – E ▭ Ráfols III.

Trobaugh, *Roy B.*, painter, * 21.1.1878 Delphi (Indiana), l. 1929 – USA ▭ Falk.

Trobioli, *Antonio*, founder, enchaser, f. 1553 – I ▭ ThB XXXIII.

Trobo, *Julio César*, painter, photographer, stage set designer, * 1909 Las Piedras – ROU ▭ PlástUrug II.

Trobo Viera, *Jesús*, artist, * 1935 Montevideo – ROU ▭ PlástUrug II.

Trobriand, *A. de*, lithographer, f. 1830 – F ▭ ThB XXXIII.

Trobriand, *Régis Denis de* (Samuels) → **DeTrobriand**, *Philippe Régis Denis de Kereden*

Trobridge, *George* (Trobridge, George F.), landscape painter, * 1857 Exeter (Devonshire), † 1909 Gloucester – GB ▭ Johnson II; Mallalieu; Strickland II; ThB XXXIII; Wood.

Trobridge, *George F.* (Mallalieu; Wood) → **Trobridge**, *George*

Trobridge, *L.*, painter, f. 1880 – GB ▭ Wood.

Troburch, *Antonio*, wood sculptor, f. 1453 – I ▭ ThB XXXIII.

Troby, portrait miniaturist, f. 1797 – GB ▭ Foskett; ThB XXXIII.

Trocascio → **Angelo di Cecco**

Trocchi, *Alessandro*, painter, * 28.1.1658 Bologna, † 1.8.1717 Bologna – I ▭ DEB XI; ThB XXXIII.

Trocchi, *Bice*, portrait painter, * 12.6.1884 Ascoli Piceno, † 27.8.1910 Ascoli Piceno – I ▭ Comanducci V; ThB XXXIII.

Troccola, *Giuseppe*, sculptor, f. 1697, l. 1701 – I ▭ ThB XXXIII.

Troccoli, *Domenico*, ornamental sculptor, f. 1747 – I ▭ ThB XXXIII.

Troccoli, *Giov. Batt.* (ThB XXXIII; Vollmer IV) → **Troccoli**, *Giovanni Battista*

Troccoli, *Giovanni Battista* (Troccoli, Giov. Batt.), painter, artisan, * 15.10.1882 Lauropoli (Italien), † 21.2.1940 Boston (Massachusetts) or Santa Barbara (California) – USA, I ▭ Comanducci V; Falk; Hughes; Soria; ThB XXXIII; Vollmer IV.

Troccoli, *Lorenzo*, sculptor, f. about 1730 – I ▭ ThB XXXIII.

Troccoli, *Silvestro*, ornamental sculptor, f. 1754, l. 1757 – I ▭ ThB XXXIII.

Trocenko, *Viktor Karpovyč*, architect, * 13.5.1888 Nyžnja Syrovatka, l. 1923 – UA ▭ SChU.

Trochain, *Jean Fernand* → **Fernand-Trochain**, *Jean*

Trochain-Menard, *Maurice*, landscape painter, * Eu (Seine-Maritime), f. 1901 – F ▭ Bénézit.

Trochereau, *Père Antoine* → **Trochereau Père**, *Antoine*

Trochereau Père, *Antoine*, copyist, * 1602, † 1675 – F ▭ Bradley III.

Trochimenko, *Klim* (Vollmer VI) → **Trochymenko**, *Klim*

Trocholdt, *Friedr.*, painter, f. 1813 – D ▭ ThB XXXIII.

Trochon, *Antoine R.*, copper engraver, f. 1701 – F ▭ ThB XXXIII.

Trochow, *Jacob*, sculptor, f. 1711 – DK ▭ Weilbach VIII.

Trochut Bachmann, *Esteban*, printmaker, typographer, * 1894 Frankreich, l. 1935 – E, F ▭ Ráfols III.

Trochut Blanchard, *Joan*, master draughtsman, type founder (?), * 1920 Barcelona – E ▭ Ráfols III.

Trochymenko, *Karpo Dem'janovyč*, painter, * 25.10.1885 Suščany, l. 1969 – UA ▭ SChU.

Trochymenko, *Klim* (Trochimenko, Klim), painter, * 1898 Čerigevčij (?), l. before 1962 – UA, USA, RUS ▭ Vollmer VI.

Trocjuk-Kopajhorenko, *Ida Mykolaïvna*, sculptor, * 21.9.1928 Dzjun'kiv – UA ▭ SChU.

Trock → **Liquier**, *Gabriel*

Trock, *Paula*, weaver, * 10.2.1889 Kragerupgård, l. 1972 – DK ▭ DKL II; Weilbach VIII.

Trock-Madsen, *Carl*, painter, architect, * 10.3.1891 Kopenhagen, † 15.7.1953 – DK ▭ ThB XXXIII; Vollmer IV; Weilbach VIII.

Trockel, *Rosemarie*, conceptual artist, * 13.11.1952 Schwerte – D ▭ DA XXXI.

Trockiewicz, *Teofil*, copper engraver, f. 1751 – UA, PL ▭ ThB XXXIII.

Trockij, *Noj Abramovič* (Trotsky, Noy Abramovich), architect, * 27.3.1895 St. Petersburg, † 19.11.1940 Leningrad – RUS ▭ Avantgarde 1924-1937; DA XXXI; Kat. Moskau II.

Trocmé-Hatt, *Suzanne* (Bauer/Carpentier V) → **Hatt-Trocmé**, *Suzanne*

Trodoux, *Henri* (Kjellberg Bronzes) → **Trodoux**, *Henri Emile Adrien*

Trodoux, *Henri Emile Adrien* (Trodoux, Henri), sculptor, * St. Petersburg, f. 1837, l. 1876 – RUS, F ▭ Kjellberg Bronzes; ThB XXXIII.

Troeber, *Carl*, painter, f. 1924 – USA ▭ Falk.

Tröber, *Christoph*, painter, f. 1671 – D ▭ ThB XXXIII.

Trøð, *Tróndur á* (Pætursson, Tróndur), wood sculptor, * 17.11.1846 Skálavík, † 7.3.1933 Skálavík – IS ▭ Weilbach VIII.

Tröffler, *Joh. Christoph* (1) → **Treffler**, *Joh. Christoph* (1650)

Trøgaton, *Lars Aslakson* → **Trageton**, *Lars Aslakson*

Tröger, *Abraham*, pewter caster, * 1727, † 1811 – D ▭ ThB XXXIII.

Tröger, *Alfred*, landscape painter, still-life painter, * 11.11.1898 Langenhessen, l. before 1958 – D ▭ Vollmer IV.

Troeger, *Elizabeth*, painter, * McGregor (Iowa), f. 1901 – USA ▭ Falk.

Tröger, *Fritz*, figure painter, landscape painter, portrait painter, * 19.5.1894 Dresden, † 5.4.1978 – D ▭ Vollmer IV.

Tröger, *Hans*, sculptor, * 21.11.1894 Dresden, l. before 1958 – D ▭ ThB XXXIII; Vollmer IV.

Tröger, *Herbert*, painter, graphic artist, * 11.9.1905 Leipzig – D ▭ Vollmer IV.

Tröger, *Johann Benjamin*, pewter caster, f. 1775 – D ▭ ThB XXXIII.

Tröger, *Margarete*, ceramist, * 1962 – D ▭ WWCCA.

Tröger, *Richard*, painter, * 22.12.1886 Bääringen (Böhmen), † 21.1.19618 Wien – A, CZ ▭ Fuchs Geb. Jgg. II.

Trøjer, *Frantz Hansen*, goldsmith, f. 1759, l. 1770 – DK ▭ Bøje II.

Trökes, *Heinz*, designer, lithographer, glass painter, * 15.8.1913 Hamborn or Hamburg, † before 24.4.1997 Berlin – D ▭ DA XXXI; ELU IV; Nagel; Vollmer IV.

Troel, *René-François*, sculptor, f. 11.7.1727 – F ▭ Lami 18.Jh. II.

Troelsen, *Frede*, sculptor, * 10.8.1936 Års – DK ▭ Weilbach VIII.

Troelstø Borring, *Lilly*, sculptor, * 6.9.1933 Kopenhagen – DK ▭ Weilbach VIII.

Troelstra, *Jelle* (Troelstra, Jelle Pieters), watercolourist, master draughtsman, linocut artist, * 17.1.1891 Leeuwarden (Friesland), l. before 1970 – NL ▭ Mak van Waay; Scheen II; Vollmer IV; Waller.

Troelstra, *Jelle Pieters* (Waller) → Troelstra, *Jelle*

Troelstrup, *Bjarne W.* (Troelstrup, Bjarne Winther), painter, graphic artist, * 6.4.1934 Århus – DK ▭ Weilbach VIII.

Troelstrup, *Bjarne Winther* (Weilbach VIII) → Troelstrup, *Bjarne W.*

Troendle → Trondle

Tröndle, *Alfons*, painter, * 1.1.1913 Salzburg – D, A ▭ Vollmer IV.

Tröndle, *Amanda* (Plüss/Tavel II) → Tröndle-Engel, *Amanda*

Troendle, *Hugo*, painter, lithographer, * 28.9.1882 Bruchsal, † 22.2.1955 München – D ▭ Mülfarth; Münchner Maler VI; ThB XXXIII; Vollmer IV.

Troendle, *J.* (Neuwirth II) → Tröndle, *J.*

Tröndle, *J.*, portrait miniaturist, porcelain painter, f. 1849, l. 1909 – D ▭ Neuwirth II; ThB XXXIII.

Troendle, *Joachim* → Trondle

Troendle, *John* → Trondle

Troendle, *Joseph F.*, artist, f. 1859 – USA ▭ Groce/Wallace.

Tröndle, *L.*, illustrator, f. before 1909 – D ▭ Ries.

Tröndle, *Oskar* (Plüss/Tavel II; ThB XXXIII) → Troendle, *Oskar*

Troendle, *Oskar*, painter, graphic artist, artisan, * 31.1.1883 Möhlin (Aargau), † 18.10.1945 Solothurn – CH ▭ Plüss/Tavel II; ThB XXXIII; Vollmer IV.

Tröndle-Engel, *Amanda* (Tröndle, Amanda), painter, * 12.11.1862 Ligerz, † 29.9.1956 Aarau – CH ▭ Plüss/Tavel II.

Tröndlin, *Ludwig Sigmund*, copper engraver, lithographer, * 1798 Freiburg im Breisgau, † about 1864 München – D ▭ ThB XXXIII.

Tröner, *Christopher* (ThB XXXIII) → Trøner, *Christopher*

Trøner, *Christopher*, painter, * Kopenhagen (?), f. 1696, † before 4.6.1708 Kristiania – N, DK ▭ ThB XXXIII; Weilbach VIII.

Trösch, *Ferdinand* (Trösch, Ferdinand von Soville (Edler)), portrait painter, copyist, * 25.11.1839 Theresienstadt, † 8.4.1896 Wien – A ▭ Fuchs Maler 19.Jh. IV; ThB XXXIII.

Trösch, *Ferdinand von Soville* (Edler) (Fuchs Maler 19.Jh. IV) → Trösch, *Ferdinand*

Trösch, *Hans*, architect, * 15.4.1924 Bottighofen – CH ▭ Vollmer IV.

Trösch, *Johannes*, veduta engraver, * before 21.6.1767 Thunstetten, † 6.2.1824 Bützberg – CH ▭ ThB XXXIII.

Trösch, *Urban*, painter, master draughtsman, sculptor, graphic artist, * 27.7.1954 Zürich – CH ▭ KVS.

Tröschel, *Hans* → Troschel, *Hans* (1585)

Tröschel, *Johann* → Troschel, *Hans* (1585)

Tröschel, *Johannes* → Troschel, *Hans* (1585)

Tröschell, *Hans* → Troschel, *Hans* (1585)

Tröschell, *Johannes* → Troschel, *Hans* (1585)

Troest, *Birte* (Weilbach VIII) → Troest, *Birte Stenersen*

Troest, *Birte Stenersen* (Troest, Birte), ceramist, * 18.1.1943 Virum – DK ▭ DKL II; Weilbach VIII.

Troest, *Eustache*, sculptor, f. 1433, l. 1440 – B ▭ ThB XXXIII.

Troest, *Stas* → Troest, *Eustache*

Troester, *Denise* → Leresche, *Denise*

Tröster, *František*, architect, stage set designer, * 20.12.1904 Vrbičany – SK, CZ ▭ Toman II; Vollmer IV.

Tröyer, *Josef*, carver of Nativity scenes, * Prägarten, f. 1801 – A ▭ ThB XXXIII.

Trofamone → Bigot, *Trophime*

Trofi, *Monaldo*, painter, * Viterbo, f. 1507, l. 1517 – I ▭ DEB XI.

Trofimoff, *Pierre*, painter, * 20.10.1925 Marseille, † 26.6.1996 Toulon (Var) – F ▭ Alauzen; Bénézit.

Trog, *Philipp*, master draughtsman, copper engraver, f. about 1780, l. 1812 – D ▭ ThB XXXIII.

Trogdon, *Doran S.*, painter, f. 1924 – USA ▭ Falk.

Troger (Goldschmiede-Familie) (ThB XXXIII) → Troger, *Adam* (1636)

Troger (Goldschmiede-Familie) (ThB XXXIII) → Troger, *Oswald*

Troger (Goldschmiede-Familie) (ThB XXXIII) → Troger, *Peter*

Troger, *Adam* (1501), goldsmith, f. 1501 – CH ▭ ThB XXXIII.

Troger, *Adam* (1636), goldsmith, f. about 1636, l. about 1647 – CH ▭ ThB XXXIII.

Troger, *Anton*, landscape painter, * 1755, † 25.6.1825 Wien – A ▭ Fuchs Maler 19.Jh. IV; ThB XXXIII.

Troger, *Georg*, painter, * Welsberg, f. 1748, l. 1750 – A, I ▭ ThB XXXIII.

Troger, *Gustav*, painter, sculptor, assemblage artist, * 10.9.1951 Kohlschwarz (West-Steiermark) – A ▭ Fuchs Maler 20.Jh. IV; List.

Troger, *Joh. Sebastian* → Troger, *Sebastian*

Troger, *Joseph*, painter, f. 1827 – D ▭ ThB XXXIII.

Troger, *Kleophas*, painter, carpenter, * before 12.7.1773 Weilheim, l. 1816 – D ▭ ThB XXXIII.

Troger, *Lucas* → Droger, *Lucas*

Troger, *Lukas*, sculptor, * 1702, † 23.7.1769 Heiligenkreuz – A ▭ ThB XXXIII.

Troger, *Oswald*, goldsmith, f. 1603 – CH ▭ ThB XXXIII.

Troger, *Paul* (1698) (Troger, Paul), painter, etcher, * 30.10.1698 Welsberg, † 20.7.1762 Wien – A, I ▭ DA XXXI; ELU IV; List; PittItalSettec; ThB XXXIII.

Troger, *Paul* (1742) (Troger, Paul (der Jüngere)), sculptor, f. 1742, l. 1756 – CZ, A ▭ ThB XXXIII; Toman II.

Troger, *Peter*, goldsmith, * 1626, † before 23.6.1698 – CH ▭ ThB XXXIII.

Troger, *Peter Lukas* → Troger, *Lukas*

Troger, *Sebastian*, painter, f. 1760, † 12.4.1792 Weilheim – D ▭ ThB XXXIII.

Troger, *Simon*, wood sculptor, carver, * 13.10.1693 Abfaltersbach (Tirol), † 25.9.1768 Haidhausen (München) – D, I, A ▭ DA XXXI; ELU IV; ThB XXXIII.

Trogg, *Philipp* → Trog, *Philipp*

Trogger, *Paul* → Troger, *Paul* (1698)

Trogher, *Adam*, sculptor, * 1762, † 12.8.1827 Wien – A ▭ ThB XXXIII.

Trogli, *Giulio* (Troili, Giulio), painter, * 1613 Spilamberto, † 1685 Bologna (?) – I ▭ DA XXXI; ThB XXXIII.

Trognone, *Giovanni*, marble mason, † about 1770 – I ▭ ThB XXXIII.

Troiani, *Giovanni* (Troiani, Giovanni Battista), sculptor, * 2.1845 Villafranca di Verona, l. 1887 – I ▭ Panzetta; ThB XXXIII.

Troiani, *Giovanni Battista* (Panzetta) → Troiani, *Giovanni*

Troiani, *Troiano*, sculptor, * 4.6.1885 Buia, † 1963 Argentinien – RA, I ▭ EAAm III; Merlino; Panzetta.

Troiano, goldsmith, f. 23.11.1545 – I ▭ Bulgari 1.3/II.

Troiano di Giovanni di Ser Bartolo Spina, painter, f. about 1540, † 1556 (?) – I ▭ Gnoli.

Troickaja, *Ekaterina Michajlovna* → Petrova-Trockaja, *Ekaterina Michajlovna*

Troigniard, *Regnault* → Tignat, *Reygnaud*

Troike, *Walter*, painter, graphic artist, * 24.8.1906 Köslin – PL, D ▭ Vollmer IV.

Troïl, *Laurent de*, engraver, * 1953 Paris – F ▭ Bénézit.

Troili, *Giulio* (DA XXXI) → Trogli, *Giulio*

Troili, *Gustaf Uno* (SvKL V) → Troili, *Uno*

Troili, *Uno* (Troili, Gustaf Uno), painter, * 16.1.1815 (Gut) Ransberg (Värmland), † 13.8.1875 or 31.8.1875 Stockholm – S ▭ SvK; SvKL V; ThB XXXIII.

Troili-Petersson, *Anna* → Troili-Petersson, *Sigrid Anna*

Troili-Petersson, *Sigrid Anna*, sculptor, painter, * 31.7.1875 Lund, † 4.5.1934 Stockholm – S ▭ SvKL V.

Troilo, *Felipe*, painter, * 22.12.1891 Buenos Aires, † 14.9.1937 Buenos Aires – RA ▭ EAAm III; Merlino.

Troilus, *Nicholas*, portrait painter, f. about 1630 – GB ▭ Waterhouse 16./17.Jh..

Trois, *Enrico Giulio*, portrait painter, landscape painter, flower painter, * 1.2.1882 Venedig, † 26.6.1940 Venedig – I ▭ Comanducci V; Pavière III.2; ThB XXXIII; Vollmer IV.

Trois-Fontaines (1746) (Trois-Fontaines (l'aîné)), gunmaker, f. 1746 – B, NL ▭ ThB XXXIII.

Troischt, *Johann Gottlob*, potter, * 1762 Meißen, † 15.4.1821 Meißen – D ▭ Rückert.

Troischt, *John*, landscape painter, artisan, lithographer, * 25.2.1877 Hamburg, l. before 1939 – D ▭ Ries; Rump; ThB XXXIII.

Troise, *Domenico*, sculptor, f. 1590 – I ▭ ThB XXXIII.

Troislivres, *Joachim*, miniature painter, f. 1368 – F ▭ D'Ancona/Aeschlimann.

Troisvallet, *Sosthène*, painter, f. 1841, l. 1850 – F ▭ ThB XXXIII.

Troitsky, *A. P.*, artist, f. 1925 – RUS ▭ Milner.

Troivaux, *Jean-Bapt. Désiré* (Troivaux, Jean-Baptiste; Troivaux, Jean Baptiste Désiré), portrait miniaturist, portrait painter, * 1788, † 1860 Paris – F, GB ▭ Darmon; Foskett; Schidlof Frankreich; ThB XXXIII.

Troivaux, *Jean-Baptiste* (Darmon) → **Troivaux,** *Jean-Bapt. Désiré*

Troivaux, *Jean Baptiste Désiré* (Foskett; Schidlof Frankreich) → **Troivaux,** *Jean-Bapt. Désiré*

Troján, *Alfonz*, figure painter, landscape painter, illustrator, * 30.10.1894 Eger (Ungarn), † 15.12.1931 Budapest – H ▭ ThB XXXIII.

Trojan, *Franz Xaver*, painter, graphic artist, * 6.11.1903 Altlengbach, † 20.11.1956 Wien – A ▭ Fuchs Maler 20.Jh. IV.

Trojan, *Johann*, goldsmith (?), f. 1867 – A ▭ Neuwirth Lex. II.

Trojan, *Marian Jozef*, bookplate artist, woodcutter, * 1931 Przemyśl – H ▭ MagyFestAdat.

Trojan, *Matěj*, painter, * 18.2.1914 Žabčice – CZ ▭ Toman II.

Trojan, *Ottokar*, goldsmith (?), f. 1867 – A ▭ Neuwirth Lex. II.

Trojani, *Filippo*, copper engraver, f. about 1830, l. 1864 – I ▭ Servolini.

Trojani, *Giovacchino*, goldsmith, * 1763 Rom, † before 19.3.1802 – I ▭ Bulgari I.2.

Trojani, *Giovanni Battista* → **Troiani,** *Giovanni*

Trojanis, *Luciano*, painter, * 9.4.1921 Triest – I ▭ List.

Trojano, *Lucio*, caricaturist, advertising graphic designer, illustrator, * 1934 Lanciano – I ▭ Flemig.

Trojanovskaja, *Anna Ivanovna* (Troyanovskaya, Anna Ivanova), painter, * 1895 Moskau, † 1977 Moskau – RUS ▭ Milner.

Trojanowski, *Edward*, painter, graphic artist, artisan, * 1873 Koło, † 22.5.1930 Warschau – PL ▭ ThB XXXIII.

Trojanowski, *Wincenty*, medalist, painter, * 22.1.1859 Warschau, † 1928 Warschau – PL ▭ ThB XXXIII.

Trojanskij, *Il'ja Ivanovič* (Trojanskij, Ilja Iwanowitsch), miniature painter, * 1790, † 1806 – RUS ▭ ThB XXXIII.

Trojanskij, *Ilja Iwanowitsch* (ThB XXXIII) → **Trojanskij,** *Il'ja Ivanovič*

Trojel, *Emil* (Trojel, Johann Frederik Emil), painter of interiors, * 30.10.1847 Kolding, † 14.2.1935 Kopenhagen – DK ▭ ThB XXXIII; Weilbach VIII.

Trojel, *Johann Frederik Emil* (Weilbach VIII) → **Trojel,** *Emil*

Trojer, *Ingenuin Albuin* → **Egger-Lienz,** *Albin*

Trojer, *Josef* → **Troyer,** *Josef*

Trojičanin, *Hadži-Arsenije*, calligrapher, * Sarajevo, f. 1743 – BiH ▭ Mazalić.

Troke, *Walter Edmund*, architect, † 1943 – GB ▭ DBA.

Trokes, painter, f. 1773 – GB ▭ Grant; Waterhouse 18.Jh..

Trolese, *Benito*, painter, * 19.7.1937 Venedig – I ▭ Comanducci V.

Trolf, *Jakob*, carver of Nativity scenes, cabinetmaker, f. 1715 – A ▭ ThB XXXIII.

Trolf, *Peter*, sculptor, * Götzens, f. 1705, † 1735 Innsbruck – A ▭ ThB XXXIII.

Troll, *Christoph*, painter, f. about 1635 – A ▭ ThB XXXIII.

Troll, *Daniel Isaac* → **Troll,** *Isaac*

Troll, *F.*, pastellist, lithographer, f. 1823, l. 1830 – PL, D ▭ ThB XXXIII.

Troll, *Georg*, sculptor, ceramist, painter, master draughtsman, f. 1901 – F ▭ Bénézit.

Troll, *Isaac*, enamel painter, * 30.11.1748 Genf, † 18.3.1812 Genf – CH ▭ ThB XXXIII.

Troll, *Johann Heinrich*, aquatintist, flower painter, landscape painter, master draughtsman, copper engraver, * 1.7.1756 Winterthur, † 9.5.1824 Winterthur – CH, NL ▭ Pavière II; ThB XXXIII; Waller.

Troll, *John Henri* → **Troll,** *Johann Heinrich*

Troll, *Marie* → **Krafft,** *Marie*

Troll, *Rudolph*, porcelain painter, f. 1879, l. 1894 – D ▭ Neuwirth II.

Trollap, *Robert* → **Trollope,** *Robert*

Trollberg, *Kerstin* → **Trollberg,** *Kerstin Elisabeth*

Trollberg, *Kerstin Elisabeth*, painter, master draughtsman, * 26.6.1930 Frösököping – S ▭ SvKL V.

Trollberg, *Lars* → **Trollberg,** *Lars Sigfrid*

Trollberg, *Lars Sigfrid*, sculptor, * 2.4.1931 Stockholm – S ▭ SvKL V.

Trolle, *Anne Marie*, ceramist, * 18.3.1944 – DK ▭ DKL II.

Trolle, *Christian Otto*, painter, f. 1747 – DK ▭ Weilbach VIII.

Trollé, *Eléonore* → **Steuben,** *Eléonore von*

Trolle, *Georg af*, master draughtsman, * 17.12.1834 Karlskrona, † 28.6.1893 Karlskrona – S ▭ SvKL V.

Trolle, *Harald*, landscape painter, * 1.6.1834, † 5.12.1882 Kopenhagen – DK ▭ ThB XXXIII; Weilbach VIII.

Trolle, *Niels*, painter, f. 1747 – DK ▭ Weilbach VIII.

Trolle, *Otto* (Trolle, Otto Christian), flower painter, master draughtsman, * 29.1.1736 Kopenhagen, † 2.5.1798 Kopenhagen – DK ▭ ThB XXXIII; Weilbach VIII.

Trolle, *Otto Christian* (ThB XXXIII; Weilbach VIII) → **Trolle,** *Otto*

Trolle, *Rolf* (Trolle, Rolf Isidor), figure painter, portrait painter, landscape painter, still-life painter, master draughtsman, graphic artist, * 16.12.1883 Sundsvall, † 1972 Lidingö – S ▭ Konstlex.; SvK; SvKL V; Vollmer IV.

Trolle, *Rolf Isidor* (SvKL V) → **Trolle,** *Rolf*

Trolle-Lindgren, *Ulf* → **Trolle-Lindgren,** *Ulf Georg Magnus*

Trolle-Lindgren, *Ulf Georg Magnus*, silversmith, sculptor, * 14.9.1935 Söderhamn – S ▭ SvKL V.

Trolle-Wachtmeister, *Ulrika Eleonora Sofia* → **Barnekow,** *Ulrika Eleonora Sofia*

Trolle-Wachtmeister af Johannishus, *Axel Knut* → **Wachtmeister af Johannishus,** *Axel Knut*

Trolle-Wachtmeister af Johannishus, *Carl Axel* → **Wachtmeister af Johannishus,** *Carl Axel*

Troller, *Fred*, sculptor, painter, screen printer, designer, * 12.12.1930 Zürich – CH, USA ▭ KVS; LZSK.

Troller, *Georges Alfons* (Troxler, Georges Alfons), painter, * 20.12.1901 Luzern, † 1990 – CH ▭ KVS; Plüss/Tavel II.

Troller, *Josephine* (Troller, Josephine Frieda Margerithe), painter, * 21.6.1908 Luzern – CH ▭ KVS; LZSK; Plüss/Tavel II.

Troller, *Josephine Frieda Margerithe* (Plüss/Tavel II) → **Troller,** *Josephine*

Troller, *Juliette*, painter, * 18.3.1904 Luzern – CH ▭ KVS; Plüss/Tavel II; Vollmer IV.

Troller, *Norbert*, painter, graphic artist, architect, f. 1930 – CZ ▭ Toman II.

Troller-Zwimpfer, *Josephine Frieda Margerithe* → **Troller,** *Josephine*

Trolleryd, *Rune* → **Trolleryd,** *Rune Waldemar Lennart*

Trolleryd, *Rune Waldemar Lennart*, advertising graphic designer, painter, master draughtsman, * 1.3.1937 Önnestad – S ▭ SvK; SvKL V.

Trolleryd Jönsson, *Rune Waldemar Lennart(?)* → **Trolleryd,** *Rune Waldemar Lennart*

Trolli, *Domenico*, painter, f. 1807 – CH, I ▭ Brun III.

Trolli, *Lorenzo* → **Trotti,** *Lorenzo*

Trolli, *Santo*, painter, master draughtsman, * 1804 Lavena (?), † 1832 – CH, I, F ▭ Brun III.

Trolliet, master draughtsman, f. 1845, l. 1853 – F ▭ Audin/Vial II.

Trolliet, *Jacques*, painter, f. 1702 – F ▭ Audin/Vial II.

Trolliet, *Joël*, painter, * 19.3.1950 Lamballe (Côtes d'Armor) – F ▭ Bénézit.

Trolliet, *Pierre*, embroiderer, f. 1478 – F ▭ Audin/Vial II.

Trolling, *Ulrich*, illuminator, f. 1464, l. 1487 – D ▭ ThB XXXIII.

Trollinger, *Ulrich* → **Trolling,** *Ulrich*

Trollip, *H. W.*, painter, * 1864, † 1933 – ZA ▭ Berman.

Trollop, *Robert* → **Trollope,** *Robert*

Trollope, *John Evelyn*, architect, f. before 1873, l. 1913 – GB ▭ Brown/Haward/Kindred.

Trollope, *Robert*, architect, stonemason, f. 1647, † 11.12.1686 or before 11.12.1686 Gateshead – GB ▭ Colvin; ThB XXXIII.

Tromba, *il* → **Rinaldi,** *Santo*

Trombadori, *Francesco*, painter, * 1866 or 7.4.1886 Syrakus, † 26.8.1961 Rom – I ▭ Comanducci V; DizArtItal; PittItalNovec/1 II; ThB XXXIII; Vollmer IV.

Trombaor, *Nicolaus* → **Trombeor,** *Nicolaus*

Trombara, *Emilio*, sculptor, * Parma, f. 1900 – I ▭ Panzetta.

Trombara, *Giacomo*, architect, * 1742 Parma, † 1808 – I, RUS ▭ ThB XXXIII.

Trombatore, *Giuseppe*, painter, f. 1685 – I ▭ DEB XI; ThB XXXIII.

Trombeor, *Nicolaus*, miniature painter, scribe, f. 1340 – D ▭ D'Ancona/Aeschlimann; ThB XXXIII.

Trombetta → **Martinelli,** *Niccolò de*

Trombetta, *Ezechiele*, sculptor, * 13.9.1834 Como, † 15.5.1903 Como – I ▭ Panzetta; ThB XXXIII.

Trombetta, *Giambattista* (Trombetta, Giovanni Battista), miniature painter, f. 1519, l. 27.3.1526 – I ▭ Bradley III; D'Ancona/Aeschlimann; DEB XI; ThB XXXIII.

Trombetta, *Giovanni Battista* (DEB XI) → **Trombetta,** *Giambattista*

Trombetta, *Martinelli* → **Trometta,** *Nicolò*

Trombetta, *Niccolo* → **Trometta,** *Nicolò*

Trombetta, *Nicolò* → **Trometta,** *Nicolò*

Trombetta, *Ottaviano*, painter, f. 1686 – I ▭ DEB XI; Schede Vesme III; ThB XXXIII.

Trombetti, *Domenico Romeo,* woodcutter, etcher, * 24.9.1884 Imola, † Florenz, l. 11.1917 – I ⌶ Comanducci V; Servolini.

Trombetti, *Tristano,* painter (?), * 28.4.1915 Bologna – I ⌶ Comanducci V.

Trombini, *Franco Maria,* painter, * 1887 Paola, l. 1945 – I ⌶ DizArtItal.

Trombitás, *Tamás,* sculptor, assemblage artist, installation artist, * 21.3.1952 Budapest – H ⌶ ArchAKL.

Trombon → **Seccante,** *Giacomo* (1545)

Tromboni, *Augusto,* genre painter, landscape painter, * 13.3.1863 Neapel, l. 1896 – I ⌶ Comanducci V; DEB XI; ThB XXXIII.

Trometta, *Nicolò,* painter, architect, * about 1540 Pesaro, † about 1610 or 1611 Rom – I ⌶ DA XXXI; PittItalCinqec; ThB XXXIII.

Tromignot, *Jehan,* goldsmith, f. 31.1.1581 – F ⌶ Nocq IV.

Tromka, *Abram,* painter, * 1.5.1896, † 6.1954 or 9.1954 – USA, PL ⌶ Falk; Vollmer IV.

Tromlitz, *Friedrich Jakob,* copper engraver, * 1767 Leipzig, † 22.11.1801 – D ⌶ ThB XXXIII.

Trommer, *Marie* (Trommer, Marija), watercolourist, graphic artist, * Kremenčug, f. 1936 – USA, UA ⌶ EAAm III; Falk; Severjuchin/Lejkind.

Trommer, *Marija* (Severjuchin/Lejkind) → **Trommer,** *Marie*

Trommeter, *Heinrich,* glazier, glass painter, f. 1619, l. 1627 – CH ⌶ ThB XXXIII.

Trommler, *Gerhard,* ceramist, * 1957 Lauf – D ⌶ WWCCA.

Tromonin, *Kornilij Jakovlevič* (Tromonin, Kornilij Jakowlewitsch), master draughtsman, lithographer, f. 1842, † 1847 Moskau – RUS ⌶ ThB XXXIII.

Tromonin, *Kornilij Jakowlewitsch* (ThB XXXIII) → **Tromonin,** *Kornilij Jakovlevič*

Tromp, *Cees* → **Tromp,** *Cornelis*

Tromp, *Cornelis,* decorative painter, * 1.11.1899 Heerhugowaard (Noord-Holland), † 5.9.1929 Den Haag (Zuid-Holland) – NL ⌶ Scheen II.

Tromp, *Jan Johannes,* painter, * 10.5.1907 Buiksloot (Zuid-Holland) – NL ⌶ Scheen II.

Tromp, *Jan Zoetelief* (ThB XXXIII) → **Tromp,** *Johannes Zoetelief*

Tromp, *Jannetje,* painter, * 6.4.1912 Den Haag (Zuid-Holland) – NL ⌶ Scheen II.

Tromp, *Jeannette* → **Tromp,** *Jannetje*

Tromp, *Johannes Zoetelief* (Zoetelief Tromp, Jan; Tromp, Jan Zoetelief), figure painter, painter of interiors, landscape painter, etcher, lithographer, master draughtsman, * 13.12.1872 Batavia (Java), † 26.9.1947 Breteuil-sur-Iton (Eure) – NL ⌶ Mak van Waay; Scheen II; ThB XXXIII; Vollmer V; Waller.

Tromp, *Mieke,* watercolourist, master draughtsman, * 20.7.1935 Amsterdam (Noord-Holland) – NL ⌶ Scheen II.

Tromp, *Outgert,* mezzotinter, † 14.9.1690 or before 14.9.1690 Amsterdam – GB, NL ⌶ ThB XXXIII; Waller.

Tromp Meesters, *Jan,* sculptor, * 1892 Steenwijk, l. before 1958 – D, NL ⌶ Vollmer IV.

Trompe, *Anthunis* → **Trompes,** *Anthunis de*

Trompe, *Anthunis de* → **Trompes,** *Anthunis de*

Trompe, *Antonio de* → **Trompes,** *Anthunis de*

Trompere, *Anthunis* → **Trompes,** *Anthunis de*

Trompere, *Anthunis de* → **Trompes,** *Anthunis de*

Trompere, *Antonio de* → **Trompes,** *Anthunis de*

Trompes, *Anthunis* (ThB XXXIII) → **Trompes,** *Anthunis de*

Trompes, *Anthunis de* (Trompes, Antonio des; De Trompes, Antoine; Trompes, Antoine de; Trompes, Anthunis), copyist, miniature painter, illuminator, f. 1496, † 1539 Brügge (West-Vlaanderen) – B ⌶ Bradley III; D'Ancona/Aeschlimann; DPB I; ThB XXXIII.

Trompes, *Antoine de* (D'Ancona/Aeschlimann) → **Trompes,** *Anthunis de*

Trompes, *Antonio de* → **Trompes,** *Anthunis de*

Trompes, *Antonio des* (Bradley III) → **Trompes,** *Anthunis de*

Trompet, *Jean,* painter, f. 1429, † before 1448 – F ⌶ Brune.

Trompeter, *Frans,* goldsmith, f. 1691 – DK ⌶ Bøje II.

Trompette, *Alexandre-Marie,* architect, * 1784 Paris, l. after 1810 – F ⌶ Delaire.

Trómpiz, *Virgilio,* graphic artist, fresco painter, master draughtsman, illustrator, * 5.1.1927 Coro – YV ⌶ DAVV II; EAAm III.

Trompovskis, *Edmunds von* → **Trompowsky,** *Edmund von*

Trompowsky, *Edmund von,* architect, * 28.3.1851 Riga, † 19.1.1919 Riga – LV, BY ⌶ ArchAKL.

Tromppatte, *Jean* → **Trompet,** *Jean*

Tron, *Henri,* painter, f. 1685, l. 1692 – F ⌶ ThB XXXIII.

Tronborg, *Sonny* (Tronborg Petersen, Sonny), painter, installation artist, * 7.5.1953 Kopenhagen – DK ⌶ Weilbach VIII.

Tronborg Petersen, *Sonny* (Weilbach VIII) → **Tronborg,** *Sonny*

Troncana, *Luigi,* sculptor, * Turin, f. 1916 – I ⌶ Panzetta.

Troncavela, *Marcantonio,* rosary maker, f. 24.10.1670, l. 30.6.1674 – I ⌶ Bulgari I.2.

Troncavini, *Gaspare,* wood sculptor, f. 1753, † about 1800 – I ⌶ ThB XXXIII.

Troncè, *Pietro Antonio,* silversmith, * 1756 – I ⌶ Bulgari I.2.

Troncet, *Antony,* painter of nudes, portrait painter, * 23.5.1879 Buzançais, † 1939 – F ⌶ Bénézit; Edouard-Joseph III; ThB XXXIII.

Tronchet, *Guillaume,* architect, * 1867 or 22.10.1869 Villeneuve-sur-Lot, l. before 1939 – F ⌶ Delaire; Edouard-Joseph III; ThB XXXIII.

Tronchi, *Bartolomeo,* wood carver, f. 1576 – I ⌶ ThB XXXIII.

Tronchin, jeweller, f. 1625 – F ⌶ Audin/Vial II.

Tronchini, *Davide,* jeweller, * about 1580 Genf, l. 1659 – CH, I ⌶ Bulgari I.2.

Tronchon, copper engraver, f. 1835, l. 1840 – F ⌶ ThB XXXIII.

Tronchon, *Antoine R.* → **Trochon,** *Antoine R.*

Tronchon, *Guichard,* bookbinder, f. 1669, l. 1671 – F ⌶ Audin/Vial II.

Tronci, *Leonardo del* → **Troncia,** *Leonardo del*

Troncia, *Leonardo del,* painter, f. before 1485, l. 12.1515 – I ⌶ DEB XI; ThB XXXIII.

Troncia, *Natalino,* painter, f. 1665, † 1706 – I ⌶ ThB XXXIII.

Troncio, *Gugielmo* (Bulgari I.2) → **Troncio,** *Guglielmo*

Troncio, *Guglielmo* (Troncio, Gugielmo), goldsmith, f. 7.10.1575, l. 1596 – I ⌶ Bulgari I.2.

Troncone, *Mario,* painter (?), * 15.11.1932 Atripalda – I ⌶ Comanducci V.

Tronconi, *Pierangelo,* painter, * 23.3.1921 Rovescala – I ⌶ DEB XI.

Troncoso, *Bernardo,* painter, * 17.3.1835 Sevilla, † 11.12.1928 Buenos Aires – RA, E ⌶ EAAm III; Merlino.

Troncoso, *Diego,* copper engraver, f. 1747, l. 1787 – MEX ⌶ EAAm III; Páez Rios III.

Troncoso, *Jorge,* silversmith, * 1754 Buenos Aires, l. 1791 – RA ⌶ EAAm III.

Troncoso, *Luis,* painter, * 1911 Santiago de Chile – RCH ⌶ EAAm III.

Troncoso Sanchez, *Pedro,* artist, f. before 1989 – DOM ⌶ EAPD.

Troncoso y Sotomayor, *Baltasar,* copper engraver, f. 1743, l. 1780 – MEX ⌶ EAAm III; Páez Rios III.

Troncossi, *Giuseppe Francesco,* porcelain painter, lithographer, * 4.2.1784 Neapel – F, I ⌶ Comanducci V; Servolini; ThB XXXIII.

Troncossi, *Joseph François* → **Troncossi,** *Giuseppe Francesco*

Troncy, *Emile,* painter, * 25.4.1860 Cette, † 1943 – F ⌶ Schurr II; ThB XXXIII.

Trond i Vikje → **Hus,** *Trond Larsen*

Trondle, portrait painter, f. 1856, l. 1860 – USA ⌶ Groce/Wallace.

Trondle, *Charles J.* → **Trondle**

Trondle, *Conrad J.* → **Trondle**

Trondle, *Jacob* → **Trondle**

Trondle, *Karl J.* → **Trondle**

Troner, *Anton* → **Tronner,** *Anton*

Tronetri, *Battista di Lorenzo* → **Battista di Lorenzo Tronetri**

Trọng Cát → **Cát,** *Nguyễn Trọng*

Trongnet, *Pierre,* goldsmith, f. 17.11.1547 – F ⌶ Nocq IV.

Troni, *Giuseppe* (Comanducci V; Pamplona V) → **Trono,** *Giuseppe* (1739)

Troni, *Zanobio,* goldsmith, * 1687 Livorno, † 5.10.1770 – I ⌶ Bulgari IV.

Troníček, *Karel,* painter, graphic artist, * 21.4.1892 Prag – CZ ⌶ Toman II.

Tronner, *Anton,* porcelain painter or gilder, gilder, porcelain artist, * 12.4.1792 Regensburg, † 1.1.1850 or 1.12.1850 Stuttgart – D ⌶ Neuwirth II; ThB XXXIII.

Tronner, *Leonhard,* architect, f. 1694, l. 1700 – CZ ⌶ ThB XXXIII.

Tronnet, *Henri Isidore,* master draughtsman, * 8.6.1793, † 4.3.1887 Pierrefonds – F ⌶ ThB XXXIII.

Tronnier, *Georg,* portrait painter, * 20.12.1873 Gifhorn, l. before 1958 – D ⌶ ThB XXXIII; Vollmer IV.

Trono, *Alessandro,* painter, * Cuneo, f. 1731, † 21.10.1781 Turin – I ⌶ DEB XI; PittItalSettec; Schede Vesme III; ThB XXXIII.

Trono, *Giuseppe* (1739) (Troni, Giuseppe), painter, * 1739 Turin, † 1810 Lissabon – I, P ⌶ Comanducci V; DEB XI; Pamplona V; Schede Vesme III; ThB XXXIII.

Trono, *Giuseppe (1761),* architect, f. 1761, l. 1766 – I ⌑ ThB XXXIII.

Trono Grande → **Trono,** *Giuseppe* (1739)

Tronquella, *Llorenç,* sculptor, f. 1389 – E ⌑ Ráfols III.

Tronquet, *Bernard,* sculptor, f. 1782 – F ⌑ Lami 18.Jh. II.

Tronquet, *Oudin,* painter, f. 1545 – F ⌑ ThB XXXIII.

Tronquois, *Alfred-Lucien,* architect, * 1866 Paris, l. 1900 – F ⌑ Delaire.

Tronquois, *Auguste,* architect, * 1829 Seignelay, † 1885 – F ⌑ Delaire.

Tronquois, *Victor-Emmanuel-Virgile,* architect, * 1855 Paris, l. after 1874 – F ⌑ Delaire.

Tronsarelli, *Bernardino,* goldsmith, f. 1556, l. 1572 – I ⌑ Bulgari I.2.

Tronsarelli, *Felice,* goldsmith, f. 1530, l. 14.3.1555 – I ⌑ Bulgari I.2.

Tronsens, *Charles,* caricaturist, * 1830 Tarbes, l. 1870 – F ⌑ ThB XXXIII.

Tronson, *Jean-Pierre,* sculptor, f. 16.5.1741, l. 1764 – F ⌑ Lami 18.Jh. II.

Trood, *W. H.* (Johnson II) → **Trood,** *William Henry Hamilton*

Trood, *William Henry Hamilton* (Trood, W. H.), animal painter, sculptor, * about 1860, † 3.11.1899 London – GB ⌑ Johnson II; ThB XXXIII; Wood.

Troost, watercolourist, f. about 1688, † Rom – I, NL ⌑ ThB XXXIII.

Troost, *Adolphe* → **Troost,** *Odulf*

Troost, *Albertus Antonius Josephus,* watercolourist, master draughtsman, monumental artist, glass artist, mosaicist, fresco painter, illustrator, architect, * 5.3.1924 Eindhoven (Noord-Brabant) – NL ⌑ Scheen II.

Troost, *Cornelis,* portrait painter, genre painter, mezzotinter, etcher, pastellist, watercolourist, master draughtsman, * 8.10.1696 or 8.10.1697 Amsterdam (Noord-Holland), † 7.3.1750 Amsterdam (Noord-Holland) – NL ⌑ DA XXXI; ELU IV; Scheen II; ThB XXXIII; Waller.

Troost, *Cornelis Klaas,* potter, * 28.5.1917 Amsterdam (Noord-Holland) – NL ⌑ Scheen II.

Troost, *Hubert,* painter, master draughtsman, advertising graphic designer, * 15.2.1910 Wuppertal-Barmen – D ⌑ Vollmer VI.

Troost, *Jacoba Maria* → **Nickelen,** *Jacoba Maria*

Troost, *Jan Hendrik* → **Troost van Groenendoelen,** *Jan Hendrik*

Troost, *Odulf* (Troost, Ornulfus), painter, * 31.5.1820 Hougaerde, † 9.11.1854 Antwerpen – B ⌑ DPB II; ThB XXXIII.

Troost, *Ornulf* → **Troost,** *Odulf*

Troost, *Ornulfus* (DPB II) → **Troost,** *Odulf*

Troost, *Paul Ludwig,* architect, * 17.8.1878 Elberfeld, † 21.1.1934 München – D ⌑ DA XXXI; Davidson III.1; ELU IV; ThB XXXIII.

Troost, *Sara,* mezzotinter, watercolourist, miniature painter, master draughtsman, * 1731(?) or before 31.1.1732 Amsterdam (Noord-Holland), † 17.10.1803 Amsterdam (Noord-Holland) – NL ⌑ Scheen II; ThB XXXIII; Waller.

Troost, *Wilhelmus* (Troost, Willem (1684)), painter, master draughtsman, * before 24.2.1684 Amsterdam (Noord-Holland) (?), † before 27.12.1752 or 1759 (?) Amsterdam (Noord-Holland) (?) – NL, D ⌑ Scheen II; ThB XXXIII.

Troost, *Willem* (Troost, Willem (1812)), painter, lithographer, master draughtsman, * 14.6.1812 Arnhem (Gelderland), † 3.5.1893 Barneveld (Gelderland) – NL ⌑ Scheen II; ThB XXXIII; Waller.

Troost, *Willem* (1684) (ThB XXXIII) → **Troost,** *Wilhelmus*

Troost van Groenendoelen, *Jan Hendrik* (Troost, Jan Hendrik & Troost van Groenendoelen, Jan Hendrik), landscape painter, master draughtsman, f. 1754, † about 5.5.1794 Amsterdam (Noord-Holland) – NL ⌑ Scheen II; ThB XXXIII.

Troostwijk, *Wouter Joannes van* (Troostwijk, Wouter Johannes van; Troostwyk, Wouter Joannes van), painter, etcher, master draughtsman, * 28.5.1782 Amsterdam (Noord-Holland), † 20.9.1810 Amsterdam (Noord-Holland) – NL ⌑ DA XXXI; Scheen II; ThB XXXIII; Waller.

Troostwijk, *Wouter Johannes van* (DA XXXI) → **Troostwijk,** *Wouter Joannes van*

Troostwyk, *David,* painter, * 5.8.1929 London – GB ⌑ ContempArtists; Spalding.

Troostwyk, *Wouter Joannes van* (ThB XXXIII) → **Troostwijk,** *Wouter Joannes van*

Troot, *John S.,* painter, f. 1890, l. 1892 – GB ⌑ Wood.

Tropea, *Cesare,* painter, * 1861 – I ⌑ Comanducci V.

Tropeano, *Silvia,* painter, * 24.12.1914 Buenos Aires – RA ⌑ EAAm III; Merlino.

Tropey-Bailly, *Pierre-Antoine-Lucien,* architect, * 1846 Paris, l. 1900 – F ⌑ Delaire.

Tropinin, *Vasili Andreevich* (Milner) → **Tropinin,** *Vasyl' Andrijovyč*

Tropinin, *Vasilij Andreevič* (Kat. Moskau I) → **Tropinin,** *Vasyl' Andrijovyč*

Tropinin, *Vasily Andreyevich* (DA XXXI) → **Tropinin,** *Vasyl' Andrijovyč*

Tropinin, *Vasyl' Andrijovyč* (Tropinin, Vasili Andreevich; Tropinjin, Vasilij Andrejević; Tropinin, Vasily Andreyevich; Tropinin, Vasilij Andreevič; Wassilij Andrejewitsch), portrait painter, genre painter, landscape painter, * 30.3.1776 or 30.3.1780 Karpowka (Nowgorod), † 15.5.1857 Moskau – RUS ⌑ DA XXXI; ELU IV; Kat. Moskau I; Milner; SChU; ThB XXXIII.

Tropinin, *Wassilij Andrejewitsch* (ThB XXXIII) → **Tropinin,** *Vasyl' Andrijovyč*

Tropinjin, *Vasilij Andrejević* (ELU IV) → **Tropinin,** *Vasyl' Andrijovyč*

Tropp, *Martin,* turner, * 1688, † 19.2.1754 Bayreuth-St. Georgen – D ⌑ Sitzmann.

Troppa, *Gerolamo* (DA XXXI; PittItalSeic) → **Troppa,** *Girolamo*

Troppa, *Girolamo* (Troppa, Gerolamo; Troppa, Girolamo (Cavaliere)), painter, * about 1636 or 1630 Rocchetta Sabina, † after 1710 Rom – I ⌑ DA XXXI; DEB XI; PittItalSeic; ThB XXXIII.

Troppa, *Giulio* → **Troppa,** *Girolamo*

Tropper, *Anna Sofia,* weaver, f. 1692 – S ⌑ SvKL V.

Tropper, *Hans Georg,* photographer, * 23.9.1946 Graz – A ⌑ List.

Troquet, *Jacques Guillaume,* painter, * 10.1.1882 Maastricht (Limburg), † 27.3.1932 Amsterdam (Noord-Holland) – NL ⌑ Scheen II.

Trortol, *Jean,* glassmaker, f. 1409 – F ⌑ Portal.

Trosby, *John* → **Throsby,** *John*

Trosch, *Harald,* painter, graphic artist, * 1944 Weilburg – D ⌑ BildKueFfm.

Troschel, *Adolph Eugen* → **Troschel,** *Eugen*

Troschel, *Eugen,* portrait painter, genre painter, lithographer, f. before 1832, l. 1859 – D ⌑ ThB XXXIII.

Troschel, *G. of Rome,* sculptor, * 1806, † 1863 – GB ⌑ Gunnis.

Troschel, *Hans (1585),* copper engraver, master draughtsman, * 21.9.1585 Nürnberg, † 19.5.1628 Rom – D, I ⌑ DA XXXI; ThB XXXIII.

Troschel, *Hans (1899)* (Troschel, Hans), painter, graphic artist, master draughtsman, * 24.6.1899 Berlin, † 1979 Oldenburg – D, PL ⌑ Vollmer IV; Wietek.

Troschel, *Hugo,* master draughtsman, copper engraver, f. 1836, l. 1869 – D ⌑ ThB XXXIII.

Troschel, *Jakob,* painter, * 1583 Nürnberg, † 1624 Krakau – D, PL ⌑ ThB XXXIII.

Troschel, *Jan* (ThB XXXIII) → **Droschel,** *Jan*

Troschel, *Johannes* → **Troschel,** *Hans (1585)*

Troschel, *Julius,* sculptor, * 1806 Berlin, † 26.3.1863 Rom – D, I ⌑ ThB XXXIII.

Troschel, *Peter* (Troschel, Peter Paul), copper engraver, * about 1620 Nürnberg, † after 1667 – D, PL ⌑ DA XXXI; ThB XXXIII.

Troschel, *Peter Paul* (DA XXXI) → **Troschel,** *Peter*

Troschell, *Hans* → **Troschel,** *Hans* (1585)

Troschell, *Johannes* → **Troschel,** *Hans* (1585)

Troscia, *Zanobi del* (Del Troscia, Zanobi), goldsmith, * Florenz, f. 1568, † 23.9.1593 – I ⌑ Bulgari I.1.

Troselius, *Carl* → **Troselius,** *Carl Wilhelm*

Troselius, *Carl Wilhelm,* goldsmith, medalist, * 18.10.1798, † 1840 or 5.5.1842 – S ⌑ SvKL V; ThB XXXIII.

Troshin, *Nikolai Stepanovich* (Milner) → **Trošin,** *Nikolaj Stepanovič*

Trosilhos, *Fernando de* → **Trosilhos,** *Fernão*

Trosilhos, *Fernão,* painter, f. 1514, l. 1526 – E, P ⌑ Pamplona V.

Trošin, *Nikolaj Stepanovič* (Troshin, Nikolai Stepanovich), master draughtsman, exhibit designer, poster artist, illustrator, stage set designer, * 1897 Tula, l. before 1991 – RUS ⌑ Milner.

Trosne, *Charles Le,* painter, f. 1645, l. 1649 – F ⌑ ThB XXXIII.

Troso, *Fernando,* painter, * 17.8.1910 or 17.8.1916 Lecce, † 1990 Rom – I ⌑ Comanducci V; PittItalNovec/1 II; Vollmer IV.

Troso da Monza, ornamental draughtsman, painter, * Monza (?), f. 1490 – I ⌑ DEB XI; ThB XXXIII.

Tross, *Nikolaus* → **Druß,** *Nikolaus*

Trossarelli, *Francesco,* painter,
* 15.10.1735 Turin, † 22.12.1808 Turin
– I ▭ DEB XI; Schede Vesme III;
ThB XXXIII.

Trossarelli, *Gaspare,* miniature painter,
* 1763, † 11.11.1825 Turin – I,
GB ▭ Foskett; Schede Vesme III;
ThB XXXIII.

Trossarelli, *Giovanni* (Trossarelli, J.),
miniature painter, f. 1773, † after 1825
– I, GB ▭ Foskett; Schede Vesme III;
Schidlof Frankreich.

Trossarelli, *J.* (Foskett; Schidlof
Frankreich) → **Trossarelli,** *Giovanni*

Trossarelli, *John* → **Trossarelli,** *Giovanni*

Trossarelli, *Pietro,* miniature painter,
f. 1809 – I ▭ Schede Vesme III.

Trosset, *Sven Olsen* → **Traaset,** *Sven
Olsen*

Trossin, *Robert,* copper engraver,
* 14.5.1820 Bromberg, † 1.2.1896 Berlin
– D, RUS ▭ ThB XXXIII.

Trosson, *Christian,* fortification architect,
f. 1772, l. 1805 – D ▭ ThB XXXIII.

Trost, *Andreas,* copper engraver,
* Deggendorf, f. 1677, † 8.6.1708 Graz
– A, D ▭ ELU IV; ThB XXXIII.

Trost, *Benedikt,* stucco worker, f. 1751
– CH ▭ ThB XXXIII.

Trost, *Carl,* history painter, master
draughtsman, illustrator, etcher,
* 25.4.1811 Eckernförde, † 1.3.1884
München – D ▭ Feddersen;
Münchner Maler IV; Ries; ThB XXXIII.

Trost, *Erhard,* painter, f. 1503 – D
▭ Sitzmann.

Trost, *Erich,* painter, graphic artist,
* 22.8.1925 Klagenfurt – A
▭ Fuchs Maler 20.Jh. IV; List.

Trost, *Félix,* landscape painter, marine
painter, flower painter, watercolourist,
illustrator, sculptor, * 28.5.1951 Trélazé
(Maine-et-Loire) – F ▭ Bénézit.

Trost, *Franziska,* painter, * 25.4.1897
Wien, l. 25.8.1937 – A
▭ Fuchs Geb. Jgg. II.

Trost, *Friedrich (1844),* watercolourist,
master draughtsman, illustrator,
* 19.1.1844 Nürnberg, † 18.9.1922
Nürnberg – D ▭ Ries; ThB XXXIII.

Trost, *Friedrich (1878),* painter,
* 12.10.1878 Nürnberg, † 1959
Nürnberg – D ▭ ThB XXXIII;
Vollmer VI.

Trost, *Hans Wilhelm,* goldsmith, † before
23.2.1686 – D ▭ Zülch.

Trost, *Jochen,* bell founder, f. 1549,
l. 1557 – D ▭ ThB XXXIII.

Trost, *Joh. Balthasar,* painter, * 28.4.1752
Nürnberg, † 1810 – D ▭ ThB XXXIII.

Trost, *Joh. Martin,* porcelain painter,
* 1703, † 1763 – D ▭ ThB XXXIII.

Trost, *Johan Martin,* goldsmith, f. 1664,
l. 17.7.1680 – D ▭ Zülch.

Trost, *Johann,* architect, * 2.11.1639
Nürnberg, † 2.7.1700 Nürnberg – D
▭ Sitzmann; ThB XXXIII.

Trost, *Jorgen* → **Trost,** *Jochen*

Trost, *Ludolf Hinrich,* pewter caster,
f. 1778 – D, DK ▭ ThB XXXIII.

Trost, *Markus,* goldsmith, * St. Veit
(Görz), f. 26.12.1785, l. 1823 – A
▭ ThB XXXIII.

Trost, *Melchior,* stonemason,
f. 1527, † 9.2.1559 Dresden – D
▭ ThB XXXIII.

Trost, *Michael,* glass painter, * 1783
Nürnberg, † 1856 – D ▭ ThB XXXIII.

Trost, *Paulus,* bell founder, gunmaker,
f. 1436 – D ▭ Sitzmann; ThB XXXIII.

Trost, *Philipp,* maker of silverwork,
* about 1754 Fiume, † 9.11.1834 Graz
– A ▭ ThB XXXIII.

Trost, *Valentin,* goldsmith, * before
29.9.1611, † before 3.5.1689 – D
▭ ThB XXXIII; Zülch.

Trost, *Wolfgang,* stucco worker, f. 1662
– D ▭ ThB XXXIII.

Troster, *Joh.,* copyist, f. 1468 – D
▭ Bradley III.

Trosylhos, *Fernão de,* painter, f. 1514,
l. 1526 – P ▭ ThB XXXIII.

Trotaut, *Jean* → **Tortault,** *Jean*

Troteanu, *Petre Remus,* painter, * 1885
Stînceşti (Botoşani), l. before 1958
– RO ▭ Vollmer IV.

Troteau, *Henri-Joseph,* architect, * 1810
Nantes, l. 1832 – F ▭ Delaire.

Troteret, *Luigi* → **Trotterel,** *Louis*

Troth, *Celeste Heckscher,* painter,
* 19.7.1888 Ambler (Pennsylvania),
l. 1947 – USA ▭ EAAm III; Falk.

Troth, *Emma,* miniature painter, illustrator,
* 5.3.1869 Philadelphia (Pennsylvania),
l. 1925 – USA ▭ Falk.

Troth, *Henry,* photographer, * 1860,
† 25.4.1945 – USA ▭ Falk.

Trothe, *Christian,* sculptor,
* Merseburg (?), f. 1710, l. 1744 – D
▭ ThB XXXIII.

Trothe, *Joh. Friedr.* → **Trothe,** *Johann
Gottfried*

Trothe, *Johann Gottfried,* modeller,
f. 1758 – D ▭ ThB XXXIII.

Trotin, *Charles,* medalist, * 1833 Paris,
l. 1883 – F ▭ ThB XXXIII.

Trotin, *Hector,* sign painter, cabinetmaker,
* 1894 Levallois-Perret, l. 1966 – F
▭ Bénézit; Vollmer IV; Vollmer VI.

Trotino, *Zbisco von* (Bradley III) →
Trotino von Zbiseo

Trotino, *Zbiseo von*
(D'Ancona/Aeschlimann) → **Trotino
von Zbiseo**

Trotino von Zbisëen → **Trotino von
Zbiseo**

Trotino von Zbiseo (Trotino, Zbisco
von; Trotino, Zbiseo von), illuminator,
f. 1353, l. 1364 – CZ ▭ Bradley III;
D'Ancona/Aeschlimann.

Trotlin, *Geisbrecht,* goldsmith, f. 1560,
l. 1565 – D ▭ Zülch.

Trotman, *Ebenezer* (Trotman, Ebenzer),
architect, * 1809, † 1.1.1865 Park
Village East (?) – GB ▭ Colvin; DBA.

Trotman, *Ebenzer* (DBA) → **Trotman,**
Ebenezer

Trotman, *George,* architect, † 1940 – GB
▭ DBA.

Trotman, *Lillie,* watercolourist, f. 1881,
l. 1893 – GB ▭ Johnson II; Mallalieu;
Wood.

Trotman, *Samuel H.,* landscape painter,
marine painter, f. 1866, l. 1870 – GB
▭ Johnson II; Mallalieu; Wood.

Trotsky, *Naj Abramovich* (DA XXXI) →
Trockij, *Noj Abramovič*

Trott, *Benjamin,* portrait painter,
miniature painter, * about 1770
Boston (Massachusetts), † 27.11.1843
Washington (District of Columbia) –
USA ▭ EAAm III; Groce/Wallace;
Schidlof Frankreich; ThB XXXIII.

Trotta, *Antonio* (EAAm III) → **Trotta,**
Antonio A.

Trotta, *Antonio A.* (Trotta, Antonio),
painter, sculptor, * 21.12.1937
Stio – RA, I ▭ ContempArtists;
DizBolaffiScult; EAAm III.

Trotta, *Giuseppe,* painter, f. 1927 – USA
▭ Falk.

Trotta, *Joseph,* painter, f. 1917 – USA
▭ Falk.

Trotta, *Mario,* painter, * 1591 (?)
Caserta (?), l. 1612 – I ▭ ThB XXXIII.

Trotta, *Miguel,* painter, master
draughtsman, * 8.6.1914 Argentinien
– RA ▭ EAAm III; Merlino.

Trotte, *Benôit,* sculptor, f. 1765,
l. 5.6.1779 – F ▭ Lami 18.Jh. II.

Trotte, *Carl Tage,* painter, master
draughtsman, graphic artist, * 24.5.1901
Härnösand, † 18.3.1928 Paris – F, S
▭ SvKL V.

Trotte, *Nikolaus,* copper founder, f. 1521
– F ▭ ThB XXXIII.

Trotte, *Tage* → **Trotte,** *Carl Tage*

Trotter, *Alexander,* architect, master
draughtsman, * 1755, † 1842 – GB
▭ McEwan.

Trotter, *Alexander Mason,* painter,
* 1891, † 16.12.1946 Ravenshall
(Dumfries&Galloway) – GB ▭ McEwan.

Trotter, *Alys Fane,* master draughtsman,
* 1863, † 1962 – ZA, GB ▭ Berman;
Gordon-Brown.

Trotter, *Anna M.,* painter, f. 1915 – USA
▭ Falk.

Trotter, *B.,* flower painter, f. 1882 – CDN
▭ Harper.

Trotter, *Barbara,* painter, f. 1937 – GB
▭ McEwan.

Trotter, *Doris Minette* → **Judah,** *Doris
Minette*

Trotter, *Eliza H.,* portrait painter, genre
painter, f. 1800, l. 1815 – IRL, GB
▭ Grant; Strickland II.

Trotter, *Emily,* painter, f. 1839 – CDN
▭ Harper.

Trotter, *James,* painter, f. 1885, l. 1907
– GB ▭ McEwan.

Trotter, *John* → **Trotter,** *Thomas*

Trotter, *John,* painter, f. about
1756, † 1792 Dublin – IRL, I
▭ Strickland II; ThB XXXIII;
Waterhouse 18.Jh..

Trotter, *John* (Mistress) → **Hunter,** *Mary
Anne*

Trotter, *Josephine,* painter, * 1940
Peshawar – GB ▭ Spalding.

Trotter, *M.,* painter, f. 1808, l. 1815
– IRL ▭ Strickland II.

Trotter, *Martin,* miniature painter, f. about
1828 – GB ▭ Foskett.

Trotter, *Mary Anne* → **Hunter,** *Mary
Anne*

Trotter, *Mary K.,* painter, * Philadelphia
(Pennsylvania), f. 1901 – USA, F
▭ Falk.

Trotter, *McKie,* painter, * 1918 – USA
▭ Vollmer VI.

Trotter, *Newbold Hough,* animal
painter, landscape painter, * 4.1.1827
Philadelphia (Pennsylvania), † 21.2.1898
Atlantic City (New York) – USA
▭ EAAm III; Falk; Groce/Wallace;
Samuels; ThB XXXIII.

Trotter, *Nicol,* goldsmith, f. 1635 – GB
▭ ThB XXXIII.

Trotter, *Robert,* portrait painter, f. 1780,
l. 1783 – IRL ▭ Strickland II;
ThB XXXIII.

Trotter, *Robert Bryant,* painter, * 6.9.1925
Norfolk (Virginia) – USA ▭ EAAm III.

Trotter, *Thomas,* painter, copper
engraver, * about 1750 or 5.1756
London, † 14.2.1803 London – GB
▭ ThB XXXIII; Waterhouse 18.Jh..

Trotter, *William,* furniture designer,
cabinetmaker, * 1772, † 1833 – GB
▭ McEwan.

Trotterel, *Louis* (Tortorel, Luigi), painter, blazoner, f. 1548, l. 1573 – F ☐ Schede Vesme III; ThB XXXIII.

Trotterel, *Luigi* → **Trotterel,** *Louis*

Trotteyn, *Jos,* painter, * 1910 Blankenberge (West-Vlaanderen) – B ☐ DPB II.

Trotti, *Attilio,* sculptor, † 30.4.1907 – I ☐ Panzetta.

Trotti, *E. Romolo,* sculptor, * Spoleto, f. 1851 – I ☐ Panzetta.

Trotti, *Euclide,* painter, f. 1596 – I ☐ DEB XI; ThB XXXIII.

Trotti, *Giacomo,* painter, f. about 1770 – I ☐ ThB XXXIII.

Trotti, *Giovan Battista* (Trotti, Giovanni Battista), painter, architect, * 1555 or 1556 Cremona, † 11.6.1619 Parma – I ☐ DA XXXI; DEB XI; ThB XXXIII.

Trotti, *Giovanni Battista* (DEB XI) → **Trotti,** *Giovan Battista*

Trotti, *Lallo,* goldsmith, * Alessandria, f. 13.6.1508, † 23.5.1521 – I ☐ Bulgari I.2.

Trotti, *Leonardo Giacomo,* painter, * Genua, f. 1938 – I ☐ Comanducci V.

Trotti, *Lorenzo,* architect, sculptor, * Lugano (?), f. 1503, l. 19.10.1538 – I ☐ ThB XXXIII.

Trottier, *Gerald* (Ontario artists) → **Trottier,** *Gerald Mathew*

Trottier, *Gerald Mathew* (Trottier, Gerald), painter, graphic artist, * 9.9.1925 Ottawa – CDN ☐ Ontario artists; Vollmer IV.

Trottin, *Jacques,* architect, * Poitiers (?), f. 1604 – F ☐ ThB XXXIII.

Trottis, *Johannes de,* copyist, f. 4.4.1472 – I ☐ Bradley III.

Trotto di ser Giacomo da Perugia, painter, f. 1447, † 1449 (?) – I ☐ Gnoli.

Trotton, *Charles,* sculptor, f. 1702 – F ☐ Audin/Vial II.

Trotz, *A. C.,* founder, f. 1701 – NL ☐ ThB XXXIII.

Trotzier, *Jean Bernard,* landscape painter, marine painter, * 1950 – F ☐ Bénézit.

Trotzig, *Ellen* (Trotzig, Ellen Christine Amalia; Trotzig, Ellen Kristina Amalia; Trotzig, Ellen Christina Amalia), landscape painter, portrait painter, still-life painter, * 5.3.1878 Malmö, † 6.11.1949 Simrisham – S ☐ Konstlex.; SvK; SvKL V; ThB XXXIII; Vollmer IV.

Trotzig, *Ellen Christina Amalia* (ThB XXXIII) → **Trotzig,** *Ellen*

Trotzig, *Ellen Christine Amalia* (SvKL V) → **Trotzig,** *Ellen*

Trotzig, *Ellen Kristina Amalia* (SvK) → **Trotzig,** *Ellen*

Trotzig, *Ida* → **Trotzig,** *Ida Bertha*

Trotzig, *Ida Bertha,* painter, * 6.9.1864 Kalmar, † 11.11.1943 Stockholm – S ☐ SvKL V.

Trotzig, *Ulf* (Trotzig, Ulf Peter Gustav), painter, master draughtsman, graphic artist, * 11.6.1925 Föllinge – S ☐ Konstlex.; SvK; SvKL V.

Trotzig, *Ulf Peter Gustav* (SvKL V) → **Trotzig,** *Ulf*

Trotzner, *Leo,* portrait painter, genre painter, still-life painter, f. about 1933 – A ☐ Fuchs Geb. Jgg. II.

Trou, *Henri Charles,* faience maker, f. 1679, † 1705 – F ☐ ThB XXXIII.

Trouard (Groce/Wallace) → **Trouard,** *D.*

Trouard, *D.* (Trouard), modeller, f. 1848, l. 1850 – F, USA ☐ Groce/Wallace; Karel.

Trouard, *Johan Caspar,* goldsmith, † before 26.5.1670 – D ☐ Zülch.

Trouard, *Louis Alexandre,* architect, f. 1780 – F ☐ Delaire.

Trouard, *Louis François,* architect, * 1729 Paris, † 1794 or 1797 Paris – F ☐ DA XXXI; ThB XXXIII.

Troubat, *Jean,* goldsmith, * about 1730 Tarascon, l. 1791 – F ☐ Nocq IV.

Troubat, *Louis (1757),* goldsmith, f. 20.12.1757, l. 12.9.1758 – F ☐ Nocq IV.

Troubat, *Louis (1768),* gold beater, f. 1768, l. 1786 – F ☐ Nocq IV.

Troubetskoi, *Pavel Petrovitch* → **Troubetzkoy,** *Paolo*

Troubetsky, *Pavel Petrvič* → **Troubetzkoy,** *Paolo*

Troubetsky, *Pavel Petrvich* (Prince) → **Troubetzkoy,** *Paolo*

Troubetzkoy, *Paolo* (Troubetzquoy, Paul; Trubetskoy, Pavel Petrvich (Prince); Trubeckoj, Pavel; Troubetzkoy, Paolo (Prince); Troubetzkoy, Paul; Troubetzkoy, Paul (Prince); Trubeskoj, Paolo; Trubetzkoy, Paolo; Trubeckoj, Pavel Petrovič (knjaz'); Troubetzkoy, Paolo (Fürst)), sculptor, painter, etcher, * 15.2.1866 or 16.2.1866 Intra, † 12.2.1938 Suna (Lago Maggiore) or Intra-Pallanza or Pallanza – I, RUS, F ☐ Comanducci V; DA XXXI; DizBolaffiScult; Edouard-Joseph III; ELU IV; Falk; Kjellberg Bronzes; Milner; Panzetta; Servolini; Severjuchin/Lejkind; SvKL V; ThB XXXIII.

Troubetzkoy, *Paul* (Falk; Kjellberg Bronzes) → **Troubetzkoy,** *Paolo*

Troubetzkoy, *Pierre* (Fürst) (Troubetzkoy, Pierre; Troubetzkoy, Pietro), portrait painter, * 19.4.1864 Mailand, † 25.8.1936 or 26.8.1936 Charlottesville (Virginia) – USA, I ☐ Comanducci V; DEB XI; EAAm III; Falk; ThB XXXIII; Vollmer IV.

Troubetzkoy, *Pietro* (Comanducci V) → **Troubetzkoy,** *Pierre* (Fürst)

Troubetzquoy, *Paul* (Edouard-Joseph III) → **Troubetzkoy,** *Paolo*

Troubillier, *Johann Andreas* → **Trubillio,** *Johann Andreas*

Troubridge, *Laura Elizabeth Rachel* → **Hope,** *Laura Elizabeth Rachel*

Trouchaud, *Auguste,* sculptor, f. 13.6.1837 – F ☐ Lami 19.Jh. IV; ThB XXXIII.

Trouche, *Auguste-Paul,* landscape painter, * 1802 or 1803 Charleston (South Carolina), † 18.11.1846 Charleston (South Carolina) – USA ☐ Groce/Wallace; Karel.

Trouchon, *Jacques* → **Truchon,** *Jacques*

Trouchoy, *Jacques* → **Truchon,** *Jacques*

Troucoso, *Gabriel,* goldsmith, f. 1646 – RCH ☐ Pereira Salas.

Troueon, *Jehan* → **Troveon,** *Jean*

Trouëssard, *Arthur,* architect, * 1839 Blois, l. after 1862 – F ☐ Delaire.

Trought, *Joseph,* architect, f. before 1765, l. 1769 – GB ☐ Colvin; ThB XXXIII.

Troughton, *Edward,* architect, * 1793, † 1860 – GB ☐ DBA.

Troughton, *Joanna Margaret,* book illustrator, * 1947 London – GB ☐ Peppin/Micklethwait.

Troughton, *R. Z. S.* (Johnson II) → **Troughton,** *R. Zouch S.*

Troughton, *R. Zouch S.* (Troughton, R. Z. S.), painter, f. 1831, l. 1865 – GB ☐ Johnson II; Wood.

Troughton, *Thomas,* painter, f. 1747, † 1797 – GB ☐ Grant; Mallalieu; ThB XXXIII.

Trougnoux, *Fernand,* architect, * 1883 Paris, l. after 1905 – F ☐ Delaire.

Trouillard, *François,* architect, sculptor, f. 12.10.1701 – F ☐ ThB XXXIII.

Trouillard, *Henri,* painter, * 20.6.1892 Laval (Mayenne), † 24.2.1972 Laval (Mayenne) – F ☐ Bénézit; Jakovsky.

Trouille, *Adyran de* → **Touville,** *Adyran de*

Trouille, *Camille Clovis* (Trouille, Clovis), painter, master draughtsman, * 24.10.1889 La Fère (Aisne), † 25.9.1975 Neuilly-sur-Marne (Seine-Saint-Denis) – F ☐ Bénézit; ContempArtists.

Trouille, *Clovis* (ContempArtists) → **Trouille,** *Camille Clovis*

Trouillebert, *Paul Désiré,* painter, * 1829 or 1831 Paris, † 28.6.1900 Paris – F ☐ Edouard-Joseph III; ThB XXXIII.

Trouillet (1519), building craftsman, f. 1519 – F ☐ ThB XXXIII.

Trouillet (1867), porcelain artist (?), f. 1867 – F ☐ Neuwirth II.

Trouillet, *Eloi-Jean-Marie,* architect, * 1839 Montreuil-sous-Bois, † 1888 – F ☐ Delaire.

Trouillet, *Henri* (Trouillet, Jacques-Henri-Thomas), architect, * 1806 Paris, † 1871 – F ☐ Delaire; ThB XXXIII.

Trouillet, *Jacques Henri Thomas* → **Trouillet,** *Henri*

Trouillet, *Jacques-Henri-Thomas* (Delaire) → **Trouillet,** *Henri*

Trouillet, *Jean,* master draughtsman, f. 1810, l. 1827 – F ☐ Audin/Vial II.

Trouillet, *Joseph,* flower painter, f. 1820 – F ☐ Hardouin-Fugier/Grafe.

Trouilleu, medalist, f. 1627 – F ☐ Audin/Vial II.

Trouilleux, master draughtsman, f. 1810 – F ☐ Audin/Vial II.

Trouilleux, *Joseph Jean Jacques,* pattern designer, etcher, painter, * 26.7.1819 St-Etienne or St-Héand (Loire), † 1899 St-Etienne – F ☐ Audin/Vial II; Hardouin-Fugier/Grafe; ThB XXXIII.

Trouillot, *François,* cabinetmaker, f. 1627 – F ☐ ThB XXXIII.

Trouilloud, *Marie* → **Gonet,** *Marie*

Troula, *Felicie Emma* → **Lisette**

Troula, *Giuseppe* → **Troccola,** *Giuseppe*

Troulja, *Alexandrine Aletta Johanna,* painter, master draughtsman, * 19.9.1841 Arnhem (Gelderland), † 8.5.1907 Arnhem (Gelderland) – NL ☐ Scheen II.

Troullier, *Jacques* → **Trolliet,** *Jacques*

Troullinos, *Nikos,* glass artist, * 15.12.1947 Thessaloniki – GR, S ☐ WWCGA.

Trounson, *John William,* architect, * 1849, † 8.11.1895 Penzance (Cornwall) – GB ☐ DBA.

Trounstine, *Syl. F.,* painter, f. 1924 – USA ☐ Falk.

Troup, *Francis William,* architectural painter, architect, * 11.6.1859 Huntly (Aberdeenshire), † 2.4.1951 London – GB ☐ DA XXXI; DBA; Gray; McEwan; ThB XXXIII; Wood.

Troup, *George Alexander,* architect, * 1863, † 1941 – GB ☐ DBA.

Troup, *J.* (Grant; Johnson II) → **Troup,** *James*

Troup, *James* (Troup, J.), landscape painter, f. 1832, l. 1835 – GB ☐ Grant; Johnson II; McEwan.

Troup, *Mary Winifred,* painter, f. 1923 – GB ☐ McEwan.

Troup, *Miloslav,* painter, graphic artist, illustrator, monumental artist, * 30.6.1917 Hořovice – CZ ⊞ Toman II.

Troupeau, *Ferdinand,* flower painter, f. before 1880 – GB ⊞ Pavière III.2.

Troupjanskij, *Fedor Abramovič,* architect, * 1874, † 1949 – UA ⊞ ArchAKL.

Troupjanskij, *Jakov Abramovič* (Trupyansky, Yakov Abramovich), sculptor, ceramist, * 1875, † 1955 – RUS ⊞ Milner.

Troupová, *Ludmila,* graphic artist, artisan, * 8.3.1924 Bavorovice – CZ ⊞ Toman II.

Troupyansky, *Yakov Abramovich* → **Troupjanskij,** *Jakov Abramovič*

Troussard, *Henri Georges* (Troussard, Henry Georges), painter, graphic artist, * 28.3.1896 Tours (Indre-et-Loire), l. before 1939 – F ⊞ Bénézit; ThB XXXIII.

Troussard, *Henry Georges* (ThB XXXIII) → **Troussard,** *Henri Georges*

Trousse, *Nicolas,* building craftsman, f. about 1510 – F ⊞ ThB XXXIII.

Troussel, *Richard,* pewter caster, f. 1557 – F ⊞ Brune.

Trousselle, *Gabriel,* painter, * 2.6.1885 Folembray (Aisne), l. before 1999 – F ⊞ Bénézit.

Trousselle, *Jean,* marine painter, * 18.4.1938 Compiègne (Oise) – F ⊞ Bénézit.

Trousset, *Léon,* history painter, * Frankreich, f. 1870, l. 1885 – USA ⊞ Hughes; Karel.

Trousseville, *Jacques,* goldsmith, f. 1.5.1613, l. 1617 – F ⊞ Nocq IV.

Trousson, *Christian* → **Trosson,** *Christian*

Troussy, *Pierre de,* sculptor, f. 1651 – F ⊞ ThB XXXIII.

Trout, *Elizabeth Dorothy Burt,* painter, illustrator, * 3.6.1896 Fort Robinson (Nebraska), l. 1933 – USA ⊞ Falk.

Trout, *H. Clifton,* architect, f. 1913 – USA ⊞ Tatman/Moss.

Trout, *James F.,* artist, f. 1932 – USA ⊞ Hughes.

Trout, *John Ridgill,* artisan, silversmith, * 1.8.1877 Bradford, l. before 1939 – GB ⊞ ThB XXXIII.

Trout, *Wetherill,* architect, * 6.4.1874 Philadelphia, † 8.1.1955 – USA ⊞ Tatman/Moss.

Troutville, *Adryan de* → **Touville,** *Adryan de*

Trouvain (Buchbinder-Familie) (ThB XXXIII) → **Trouvain,** *Jacques*

Trouvain (Buchbinder-Familie) (ThB XXXIII) → **Trouvain,** *Jean*

Trouvain (Buchbinder-Familie) (ThB XXXIII) → **Trouvain,** *Louis Nicolas*

Trouvain (Buchbinder-Familie) (ThB XXXIII) → **Trouvain,** *Pierre*

Trouvain (Buchbinder-Familie) (ThB XXXIII) → **Trouvain,** *Simon*

Trouvain, *Antoine,* master draughtsman, copper engraver, * 1656 Montdidier, † 18.3.1708 Paris – F ⊞ ThB XXXIII.

Trouvain, *Jacques,* bookbinder, † 3.6.1752 – F ⊞ ThB XXXIII.

Trouvain, *Jean,* bookbinder, † 1618 – F ⊞ ThB XXXIII.

Trouvain, *Louis Nicolas,* bookbinder, f. 1763, l. before 1779 – F ⊞ ThB XXXIII.

Trouvain, *Pierre,* bookbinder, f. 1635, l. after 1686 – F ⊞ ThB XXXIII.

Trouvain, *Simon,* bookbinder, f. 1642 – F ⊞ ThB XXXIII.

Trouvé, *Le* → **Heuzé,** *Edmond Amédée*

Trouvé, *A.,* porcelain painter, f. before 1831, l. 1835 – F ⊞ Schidlof Frankreich; ThB XXXIII.

Trouvé, *Eugène* (Trouvé, Nicolas-Eugène), painter, * 18.4.1808 Paris, † 1888 – F ⊞ Schurr I; ThB XXXIII.

Trouvé, *Isaac,* goldsmith, f. 17.1.1654, l. 6.4.1685 – F ⊞ Nocq IV.

Trouvé, *Jacques* (1676), goldsmith, † 2.12.1676 Paris – F ⊞ Nocq IV.

Trouvé, *Jacques* (1677), goldsmith, f. 1677, l. 11.9.1715 – F ⊞ Nocq IV.

Trouvé, *Jacques* (1930), painter, master draughtsman, illustrator, sculptor, ceramist, * 1930 Beauvais (Oise) – F ⊞ Bénézit.

Trouvé, *Jacques* (1944), sculptor, * 1944 Caen – F ⊞ Bénézit.

Trouvé, *Jacques-François,* decorative painter, f. 1818 – F ⊞ Audin/Vial II.

Trouvé, *Louis,* goldsmith, enchaser, f. 1645, l. 1652 – F ⊞ ThB XXXIII.

Trouvé, *Michel,* glass painter, f. 1454 – F ⊞ ThB XXXIII.

Trouvé, *Nicolas,* tapestry craftsman, f. 1565, l. after 1575 – F ⊞ ThB XXXIII.

Trouvé, *Nicolas Eugène* → **Trouvé,** *Eugène*

Trouvé, *Nicolas-Eugène* (Schurr I) → **Trouvé,** *Eugène*

Trouvé, *Philbert,* goldsmith, f. 10.9.1696, l. 1715 – F ⊞ Nocq IV.

Trouvé, *Pierre,* goldsmith, f. 9.11.1468 – F ⊞ Nocq IV.

Trouvé, *Tatiana,* sculptor, installation artist, f. 1901 – F ⊞ Bénézit.

Trouvelot, *L.,* lithographer, f. 1860 – USA ⊞ Groce/Wallace; Karel.

Trouville, *Adryan de* → **Touville,** *Adryan de*

Trouville, *Henri,* landscape painter, f. 1881 – F ⊞ Wood.

Trouville, *Louis François Joseph,* painter, * 1817 Bar-le Duc, l. 1870 – F ⊞ ThB XXXIII.

Troux, *de,* master draughtsman, f. 1802 – A, F ⊞ ThB XXXIII.

Trova, *Ernest* (Trova, Ernst), painter, sculptor, * 19.2.1927 St. Louis (Missouri) – USA ⊞ DA XXXI; EAPD.

Trova, *Ernst* (EAPD) → **Trova,** *Ernest*

Trovatino, *Salvatore,* sculptor, * 2.11.1856 Neapel, l. 1883 – I ⊞ Panzetta; ThB XXXIII.

Trovato, *Antonino,* graphic artist, painter, sculptor, * 1923 Aci Catena – I ⊞ DizArtItal.

Trovato, *Francesco,* painter, * 1959 Catania – I ⊞ PittItalNovec/2 II.

Trovato, *Joseph S.,* painter, * 12.1.1912 Guardavalle (Catanzaro), † 5.1.1983 Utica (New York) – USA, I ⊞ Soria.

Troveon, *Jean,* pattern designer, f. 1532 – F ⊞ ThB XXXIII.

Trovik, *Alice* → **Trovik,** *Alice E.*

Trovik, *Alice E.,* painter, master draughtsman, sculptor, * 23.3.1910 L. Silpinge – S ⊞ SvKL V.

Trowbridge, *Alexander B.* (Trowbridge, Alexandre-B.), architect, landscape painter, * 3.9.1868 Detroit (Michigan), l. 1940 – USA ⊞ Delaire; Falk.

Trowbridge, *Alexandre-B.* (Delaire) → **Trowbridge,** *Alexander B.*

Trowbridge, *Gail,* painter, lithographer, * 6.11.1900 Marseille (Illinois) – USA ⊞ EAAm III; Falk.

Trowbridge, *Helen Fox,* sculptor, * 19.9.1882 New York, l. 1917 – USA ⊞ Falk.

Trowbridge, *Irene Underwood,* painter, * 4.4.1898 Pittsburg (Kansas), l. 1947 – USA ⊞ Falk.

Trowbridge, *Laura* → **Hope,** *Laura Elizabeth Rachel*

Trowbridge, *Lucy P.,* miniature painter, f. 1897 – GB ⊞ Foskett.

Trowbridge, *Lucy Parkman,* painter, f. 1898, l. 1901 – USA ⊞ Falk.

Trowbridge, *Miles C.* (Mistress) → **Trowbridge,** *Irene Underwood*

Trowbridge, *N. C.,* artist, * about 1830 Massachusetts, l. 1860 – USA ⊞ Groce/Wallace.

Trowbridge, *Samuel Breck Parkman,* architect, * 20.5.1862 New York, † 29.1.1925 New York – USA ⊞ Delaire; EAAm III; ThB XXXIII.

Trowbridge, *V. S.* (Mistress) → **Funsch,** *Edyth Henrietta*

Trowbridge, *Vaughan,* painter, etcher, * 3.12.1869 New York, l. 1917 – F, USA ⊞ Falk; ThB XXXIII.

Trowbridge und Livingstone → **Trowbridge,** *Samuel Breck Parkman*

Trowell, *Ian* → **Lucas-Trowell,** *Ian Douglas*

Trower, *Walter John* (Bishop of Gibraltar), landscape painter, f. 1829, † 1877 – GB ⊞ Mallalieu.

Troxel, *Samuel,* ceramist, f. 1818 – USA ⊞ ThB XXXIII.

Troxler, *Georges,* painter, * 22.4.1867 Stans (Luzern), † 5.12.1941 Luzern – CH ⊞ Plüss/Tavel II; ThB XXXIII.

Troxler, *Georges Alfons* (Plüss/Tavel II) → **Troller,** *Georges Alfons*

Troxler, *Ildefons,* painter, * 4.9.1741 Beromünster, † 10.5.1810 – CH ⊞ ThB XXXIII.

Troxler, *Jost,* painter, * 4.12.1827 Beromünster, † 7.5.1893 Luzern – CH ⊞ ThB XXXIII.

Troxler, *Niklaus,* graphic artist, poster artist, * 1.5.1947 Willisau – CH ⊞ KVS.

Troxler, *Urs Godi,* painter, sculptor, * 10.12.1953 Stans – CH ⊞ KVS.

Troxler, *Vital,* lithographer, photographer, * 16.1.1829 Beromünster, † 11.7.1898 Luzern – CH ⊞ ThB XXXIII.

Troy → **Behein,** *Kunz*

Troy (Lami 18.Jh. II) → **Troy,** *de*

Troy, embroiderer, f. 16.4.1723 – F ⊞ Portal.

Troy, *de* (De Troy; Troy), sculptor, f. 1774, l. 1776 – F ⊞ Lami 18.Jh. II; ThB XXXIII.

Troy, *Adrian,* painter, illustrator, graphic artist, * 20.2.1901 Kingston-upon-Hull (Humberside) – GB, USA ⊞ Dickason Cederholm; Falk.

Troy, *Antonin,* goldsmith, f. 10.1684 – F ⊞ Portal.

Troy, *C. P.,* landscape painter, f. 1880 – USA ⊞ Hughes.

Troy, *Édouard de* (Karel) → **Troye,** *Edward*

Troy, *Edward* → **Troye,** *Edward*

Troy, *François de* (1645) (Troy, François de), painter, * 9.1.1645 Toulouse, † 1.5.1730 Paris – F ⊞ DA XXXI; ELU IV; ThB XXXIII.

Troy, *François* (1757) (Troy, François), goldsmith, f. 1757, l. 1758 – F ⊞ Audin/Vial II.

Troy, *J.-F. de* (Brune) → **Troy,** *Jean François de*

Troy, *Jean de (1645),* painter, etcher,
* about 1645 or 1646 Toulouse,
† 25.4.1691 Montpellier – F
⌑ ThB XXXIII.

Troy, *Jean (1768),* modeller, * Lunéville,
f. 1.9.1768, l. 23.5.1770 – D, F
⌑ Rückert; ThB XXXIII.

Troy, *Jean François de* (Troy, J.-F. de),
painter, etcher, * 27.1.1679 Paris,
† 26.1.1752 Rom – F, I ⌑ Brune;
DA XXXI; ELU IV; ThB XXXIII.

Troy, *Karel Jan Marcus,* portrait painter,
* 13.3.1806 Lausanne, † 9.8.1884
Antwerpen – CH, B ⌑ ThB XXXIII.

Troy, *Lota Lee,* designer, * 14.11.1874
Guilford Country (North Carolina),
l. 1940 – USA ⌑ Falk.

Troy, *Nicolas de,* painter, * 1701 or 1715
Toulouse – F ⌑ ThB XXXIII.

Troy, *Richard James H.,* portrait
sculptor, f. before 1827, l. 1834 – IRL
⌑ Strickland II; ThB XXXIII.

Troy, *Vincent de,* medieval printer-painter,
f. 1507 – F ⌑ Audin/Vial II.

Troya, *Blas de* → **Troya,** *Blas*

Troya, *Blas,* ornamental sculptor, f. 1537,
l. 1552 – E ⌑ ThB XXXIII.

Troya, *Félix,* painter, * 1660 or 1664
Játiva, † 8.11.1731 Valencia – E
⌑ Aldana Fernández; ThB XXXIII.

Troya, *Rafael,* landscape painter,
* 25.10.1845 Quito(?) or Caranqui-
Imbabura, † 15.3.1920 Ibarra – EC
⌑ DA XXXI; EAAm III; ThB XXXIII.

Troya, *Vasco de (1459),* stone sculptor,
wood sculptor, f. 1459, l. 1463 – E
⌑ ThB XXXIII.

Troya, *Vasco de (1503),* glass painter,
f. 1503 – E ⌑ ThB XXXIII.

Troyan, *Valentin de* → **Treveno,** *Valentin
de*

Troyanovskaya, *Anna Ivanova* (Milner) →
Trojanovskaja, *Anna Ivanovna*

Troye, *Edward* (Troy, Édouard de), figure
painter, horse painter, * 12.7.1808
Lausanne, † 25.7.1874 Georgetown
(Kentucky) – USA, CH ⌑ DA XXXI;
EAAm III; Groce/Wallace; Karel;
ThB XXXIII.

Troyen, *Jan van,* reproduction engraver,
etcher, * about 1610 Brüssel, l. 1671
– B, NL ⌑ ThB XXXIII.

Troyen, *Michel,* painter, illustrator, * 1875
Moskau, † 14.2.1915 Prunay (Marne)
– F, RUS ⌑ Edouard-Joseph III;
Schurr V; ThB XXXIII.

Troyen, *Rombout van,* painter,
* 15.12.1605 Amsterdam(?), † 1650
or 1656 Amsterdam – NL ⌑ Bernt III;
DA XXXI; ThB XXXIII.

Troyen, *Sandrina Christina Elisabeth
van* → **Enschedé,** *Sandrina Christina
Elisabeth*

Troyen, *Sandrina Christina Elizabeth van*
(Pavière III.1) → **Enschedé,** *Sandrina
Christina Elisabeth*

Troyer, *Johannes,* painter, sculptor, artisan,
graphic artist, * 9.12.1902 Sarnthein,
† 13.7.1969 Innsbruck – A, USA
⌑ Fuchs Maler 20.Jh. IV; ThB XXXIII;
Vollmer IV.

Troyer, *Josef,* wood sculptor,
stone sculptor, fresco painter,
* 24.7.1909 Prägarten – A
⌑ Fuchs Maler 20.Jh. IV; List;
Vollmer IV.

Troyer, *Prosper de* (De Troyer, Prosper),
painter, master draughtsman, graphic
artist, * 26.12.1880 Destelbergen or
Mechelen, † 1961 Duffel – B ⌑ DPB I;
Vollmer IV.

Troyer, *Thomas,* architect, cabinetmaker,
* 20.3.1657 Mittersill(?), † 28.2.1718
Rottenburg – D, A ⌑ ThB XXXIII.

Troyes, wax sculptor, f. about 1820 – GB
⌑ Gunnis.

Troygniait, *Regnaud* → **Tignat,** *Reygnaud*

Troynel, *Pierre* → **Tranel,** *Pierre*

Troyon, *Constant,* animal painter,
landscape painter, * 28.8.1810 Sèvres,
† 20.3.1865 Paris – F ⌑ DA XXXI;
Delouche; Edouard-Joseph III; ELU IV;
Schurr I; ThB XXXIII.

Troys, *Jean de,* embroiderer, f. 1503 – F
⌑ Audin/Vial II.

Troysio, *Grazioso de,* sculptor, * Sulmona,
f. 1493 – I ⌑ ThB XXXIII.

Troyte, *Arthur Dyke H.* → **Acland-Troyte,**
Arthur Dyke H.

Troyville, *Adryan de* → **Touville,** *Adryan
de*

Trozelius, *Carl* → **Troselius,** *Carl Wilhelm*

Trozelius, *Carl Wilhelm* → **Troselius,** *Carl
Wilhelm*

Trozjuk-Kopaigorenko, *Ida Nikolajewna,*
sculptor, * 1928 – UA ⌑ Vollmer VI.

Trozo, *Enrique* → **Trozo,** *Henrique*

Trozo, *Henrique,* painter, f. 1605 – E
⌑ ThB XXXIII.

Trozo da Monza → **Troso da Monza**

Tršar, *Drago,* sculptor, * 27.4.1927
Planina (Krain) – SLO ⌑ DA XXXI;
ELU IV; List; Vollmer IV.

Tršar, *Marijan* (Tršar, Marjan), graphic
artist, * 17.2.1922 Dolenjske Toplice
– SLO ⌑ ELU IV; Vollmer IV.

Tršar, *Marjan* (ELU IV; Vollmer IV) →
Tršar, *Marijan*

Trsek, *Jaromír,* painter, * 18.6.1902
Holice u Oloumoc – CZ ⌑ Toman II.

Trsek, *Vilém,* genre painter, landscape
painter, * 7.1.1862 Bělče, † 6.5.1937
– CZ ⌑ Toman II.

Tršický, *Karel Hynek,* painter, * 11.8.1904
Tábor – CZ ⌑ Toman II.

Trstenjak, *Ante,* painter, graphic artist,
* 29.12.1894 Ljutomer (Slowenien),
l. 1948 – SLO, CZ ⌑ ELU IV;
ThB XXXIII.

Trtina, *Andrej Ignác Kajetán,* painter,
* 1753, † 1793 – SK ⌑ ArchAKL.

Truan, *Eglantine Florence* → **Schweizer,**
Eglantine Florence

Truán Álvarez, *Alfredo,* painter,
caricaturist, f. 1886 – E
⌑ Cien años XI.

Truan-Schweizer, *Eglantine Florence* →
Schweizer, *Eglantine Florence*

Truax, *Sarah* (EAAm III) → **Truax,**
Sarah Elizabeth

Truax, *Sarah Elizabeth* (Truax, Sarah),
miniature painter, * 21.5.1872 Marble
Rock (Iowa), † 26.9.1959 National City
(California) – USA ⌑ EAAm III; Falk;
Hughes.

Trubach, *Ernest Sergei,* painter, graphic
artist, * 17.2.1907 – USA, RUS ⌑ Falk.

Trubar, *Primus* → **Truber,** *Primus*

Trubbiani, *Valeriano* (Trubbiani, Valerio),
sculptor, painter(?), graphic artist,
* 2.12.1937 Macerata – I ⌑ DEB XI;
DizArtItal; DizBolaffiScult; List;
PittItalNovec/2 II.

Trubbiani, *Valerio* (List) → **Trubbiani,**
Valeriano

Trube, *J.* (Trube, J. J.), painter,
lithographer, f. about 1830, l. 1842
– D ⌑ Feddersen; Rump; ThB XXXIII.

Trube, *J. J.* (Rump) → **Trube,** *J.*

Trubeckaja, *Irina Viktorovna* →
Kiselevskja, *Irina Viktorovna*

Trubeckoj, *Pavel* (ELU IV) →
Troubetzkoy, *Paolo*

Trubeckoj, *Pavel Petrovič*
(Severjuchin/Lejkind) → **Troubetzkoy,**
Paolo

Trubecký, *Ignác* (Toman II) →
Trebeczký, *Ignaz*

Trubee, *John,* painter, * 31.1.1895 Buffalo
(New York), l. 1947 – USA ⌑ Falk.

Trubel, *Otto,* painter, etcher, * 7.8.1885
Wien or Hinterbrühl, † 12.12.1966
Wien – SLO, A ⌑ Fuchs Geb. Jgg. II;
ThB XXXIII.

Truber, *Georges* (D'Ancona/Aeschlimann)
→ **Trubert,** *Georges*

Truber, *Primus,* printmaker, * 8.6.1508
Raščica (Laibach), † 25.7.1586
Derendingen (Württemberg) – D, SLO
⌑ ThB XXXIII.

Trubert (Bildhauer-Familie) (ThB XXXIII)
→ **Trubert,** *Jeannin*

Trubert (Bildhauer-Familie) (ThB XXXIII)
→ **Trubert,** *Perrin (1390)*

Trubert (Bildhauer-Familie) (ThB XXXIII)
→ **Trubert,** *Perrin (1406)*

Trubert (Bildhauer-Familie) (ThB XXXIII)
→ **Trubert,** *Thomaš*

Trubert, *François,* wood carver, f. 1461
– F ⌑ Beaulieu/Beyer; ThB XXXIII.

Trubert, *François-Charles,* architect,
* 1818 Paris, † before 1907 – F
⌑ Delaire.

Trubert, *Georges* (Truber, Georges),
miniature painter, f. 1469,
† before 1508 – F ⌑ DA XXXI;
D'Ancona/Aeschlimann; ThB XXXIII.

Trubert, *Guillaume (1527),* ornamental
sculptor, f. 1527, l. 1529 – F
⌑ ThB XXXIII.

Trubert, *Guillaume (1585),* tapestry
craftsman, f. 1585 – F ⌑ ThB XXXIII.

Trubert, *Jeannin,* sculptor, f. 1364,
l. 1370 – F ⌑ ThB XXXIII.

Trubert, *Perrin (1390)* (Trubert, Perrin
(1)), sculptor, f. 1390, l. 1402 – F
⌑ Beaulieu/Beyer; ThB XXXIII.

Trubert, *Perrin (1406)* (Trubert, Perrin
(2)), sculptor, f. 1406, l. 1462 – F
⌑ Beaulieu/Beyer; ThB XXXIII.

Trubert, *Pierre (1)* → **Trubert,** *Perrin
(1390)*

Trubert, *Pierre (2)* → **Trubert,** *Perrin
(1406)*

Trubert, *Thomaš,* sculptor, f. 1370,
l. 1376 – F ⌑ Beaulieu/Beyer;
ThB XXXIII.

Trubeskoj, *Paolo* (DizBolaffiScult) →
Troubetzkoy, *Paolo*

Trubetskoy, *Pavel Petrvich* (Prince)
(Milner) → **Troubetzkoy,** *Paolo*

Trubetzkoy, *Paolo* (Servolini) →
Troubetzkoy, *Paolo*

Trubetzkoy, *Paul* → **Troubetzkoy,** *Paolo*

Trubetzkoy, *Paolo* (Fürst) → **Troubetzkoy,**
Paolo

Trubezkoj, *Pierre* (Fürst) → **Troubetzkoy,**
Pierre (Fürst)

Trubezkoj, *Pietro* (Fürst) → **Troubetzkoy,**
Pierre (Fürst)

Trubiglio, *Johann Andreas* → **Trubillio,**
Johann Andreas

Trubili, *Johann Andreas* → **Trubillio,**
Johann Andreas

Trubilius, *Johann Andreas* → **Trubillio,**
Johann Andreas

Trubilli, *Johann Andreas* → **Trubillio,**
Johann Andreas

Trubillio, *Johann Andreas,* painter,
architect, * Roveredo (Graubünden)(?),
f. 1674, † 6.3.1721 München – D, CH
⌑ ThB XXXIII.

Trubner, *Alice* (Pavière III.2) → **Trübner,** *Alice*

Trubner, *Wilhelm* (Pavière III.2) → **Trübner,** *Wilhelm*

Trubshaw, *C.* → **Trubshaw,** *Charles* (1808)

Trubshaw, *Charles (1808),* architect, f. 1808, † 1851 – GB ⊏⊐ Colvin.

Trubshaw, *Charles (1841),* architect, * 1841, † 15.2.1917 Derby – GB ⊏⊐ DBA.

Trubshaw, *Charles Cope,* architect, sculptor, stonemason, * 13.9.1715 Haywood, † 22.12.1772 Haywood – GB ⊏⊐ Colvin; DA XXXI; Gunnis.

Trubshaw, *James (1746),* architect, * 1746, † 13.4.1808 – GB ⊏⊐ Colvin; DA XXXI.

Trubshaw, *James (1777),* architect, engineer, * 13.2.1777, † 28.10.1853 – GB ⊏⊐ Colvin; DA XXXI; DBA; Gunnis.

Trubshaw, *James (1817),* architect, * 1817 – IND, GB ⊏⊐ DA XXXI.

Trubshaw, *John,* engineer architect, * 1809, † 1877 – GB ⊏⊐ DA XXXI.

Trubshaw, *Richard,* architect, stonemason, designer, * 1689, † 28.4.1745 Haywood – GB ⊏⊐ Colvin; DA XXXI; Gunnis.

Trubshaw, *Thomas (1632),* architect, f. 1632 – GB ⊏⊐ DA XXXI.

Trubshaw, *Thomas (1802),* landscape gardener, landscape designer, gardener, * 4.4.1802, † 7.6.1842 – GB ⊏⊐ Colvin; DA XXXI; DBA.

Trubshaw, *Wolstan Vyvyan,* architect, * 1893, † 1981 – GB ⊏⊐ DA XXXI.

Trubshawe, *James,* architect, f. 1860, l. 1875 – GB ⊏⊐ DBA.

Trubshore, *Charles,* architect, * 1811, † 1862 – GB ⊏⊐ DA XXXI.

Trucato, *Giulio* (ContempArtists) → **Turcato,** *Giulio*

Trucchi, *Antonio da Beinasco,* sculptor, f. 25.4.1455, l. after 1468 – I ⊏⊐ ThB XXXIII.

Trucco, *Juan Pedro,* painter, * 15.9.1885 Pietra Ligure (Genua), l. 1953 – RA ⊏⊐ EAAm III; Merlino.

Trucco, *Julia,* master draughtsman, painter, f. 1934 – RA ⊏⊐ EAAm III; Merlino.

Trucco, *Manlio,* painter, ceramist, * 1884 Genua, † 1974 Albisola – I ⊏⊐ Beringheli; Comanducci V.

Truch, *Josep,* sculptor, f. 1889 – E ⊏⊐ Ráfols III.

Truchet, *Abel* (ThB XXXIII) → **Abel-Truchet,** *Louis*

Truchet, *Antoine,* faience maker, f. 1736, l. 1748 – F ⊏⊐ Audin/Vial II; ThB XXXIII.

Truchet, *Antoine Gaspard,* miniature painter, * St-Germain-en-Laye, † 15.7.1837 Chartres – F ⊏⊐ Schidlof Frankreich; ThB XXXIII.

Truchi, *Domenico* → **Truchy,** *L.*

Truchi, *Dominique* → **Truchy,** *L.*

Truchi, *L.* → **Truchy,** *L.*

Truchmenskij, *Afanassij,* copper engraver, f. 1646 – RUS ⊏⊐ ThB XXXIII.

Truchon, *Jacques,* cabinetmaker, gilder, f. 1688, l. 1715 – F, DK ⊏⊐ ThB XXXIII; Weilbach VIII.

Truchon, *Marie-Bethe,* porcelain painter, miniature painter, * Paris, f. before 1877, l. 1880 – F ⊏⊐ Neuwirth II.

Truchot, *Auguste,* sculptor, * Frankreich, f. 26.2.1880 – USA ⊏⊐ Karel.

Truchot, *Jean,* architectural painter, landscape painter, lithographer, f. before 1819, † 1823 – F ⊏⊐ ThB XXXIII.

Truchsess von Waldburg, *Karoline Charlotte Amalie* → **Keyserlingk,** *Karoline Charlotte Amalie von* (Gräfin)

Truchy, *Casimir,* architect, * 18.4.1830 Troyes, l. 1870 – F ⊏⊐ ThB XXXIII.

Truchy, *L.,* copper engraver, * 1721 or 1731 Paris, † 1764 London – GB, F ⊏⊐ ThB XXXIII.

Truchy, *Marie Prudence,* flower painter, f. before 1843, l. 1849 – F ⊏⊐ ThB XXXIII.

Truck, *Eliza,* painter, * 1832 London, l. 1886 – GB ⊏⊐ Wood.

Tručka, *František,* painter, master draughtsman, * 7.1.1911 Dolní Dubňany – CZ ⊏⊐ Toman II.

Truckenmüller, *Heinrich H.,* painter, * 1850 Bopfingen, † 1934 Kirchheim (Teck) – D ⊏⊐ Nagel.

Trucker, *Josef,* porcelain painter, f. after 1847 – CZ ⊏⊐ Neuwirth II.

Truckmüller, *Johann Otto,* knitter, f. 1712 – D ⊏⊐ ThB XXXIII.

Trucksess, *Frederick Clement,* painter, * 16.8.1895 Brownsburg (Indiana), l. 1940 – USA ⊏⊐ Falk.

Truco Prat, *Josep,* painter, * 1923 Barcelona – E ⊏⊐ Ráfols III.

Trucque (Veuve), faience maker, f. 1801 – F ⊏⊐ Audin/Vial II.

Trudaine, *Jean (1521),* goldsmith, f. 9.12.1521, † before 2.12.1540 – F ⊏⊐ Nocq IV.

Trudaine, *Jean (1547),* goldsmith, f. 7.10.1547, l. 11.12.1590 – F ⊏⊐ Nocq IV.

Trude, *Paul,* painter, graphic artist, * 1922 Köln – D ⊏⊐ KünNRW II.

Trudeau, *Denise,* painter, graphic artist, * Rimouski (Québec), f. 1851 – CDN ⊏⊐ EAAm III.

Trudeau, *James de Berty,* artist, * 14.9.1817 Louisiana, † 25.5.1887 New Orleans – USA ⊏⊐ Karel.

Trudeau, *Justinian* (Groce/Wallace) → **Trudeau,** *Justinien*

Trudeau, *Justinien* (Trudeau, Justinian), sculptor, * 1826, † 2.12.1875 New Orleans (Louisiana) – USA ⊏⊐ Groce/Wallace; Karel.

Trudeau, *Randy,* painter, * 1954 Wikwemikong Indian Reserve – CDN ⊏⊐ Ontario artists.

Trudel, *Hans,* painter, graphic artist, stone sculptor, wood sculptor, * 24.10.1881 or 24.10.1882 Seebach (Zürich), † 2.6.1958 Baden – CH ⊏⊐ Brun IV; Plüss/Tavel II; ThB XXXIII; Vollmer IV.

Trudel, *Joseph,* sculptor, f. 1815, l. 1817 – CDN ⊏⊐ Karel.

Trudel, *Thomas,* photographer, * 1853 or 1854 Quebec, l. 1881 – CDN ⊏⊐ Karel.

Trudelle, *Henri,* sculptor, f. 1928, † 1970 – CDN ⊏⊐ Karel.

Trudelle, *J.-Georges,* ornamental sculptor, * 27.3.1877 Lévis (Québec), † 9.2.1950 – CDN, USA ⊏⊐ Karel.

Trudler, *Georgij Davidovič,* architect, * 17.5.1915 Kremenčug – UA ⊏⊐ ArchAKL.

Trudon, *Charles-Nicolas,* gold beater, f. 26.8.1778, l. 1790 – F ⊏⊐ Nocq IV.

Trudsen, *Niels* → **Truidsen,** *Niels*

Trudzin Bischorski → **Biszorski,** *Edward*

Trudzin z Rudy → **Biszorski,** *Edward*

True, *Allen Tupper,* illustrator, painter, * 30.5.1881 Colorado Springs (Colorado), † 1955 Denver (Colorado) – USA ⊏⊐ EAAm III; Falk; Samuels; ThB XXXIII; Vollmer IV.

True, *Benjamin C.,* seal engraver, engraver, seal carver, f. 1850, l. 1860 – USA ⊏⊐ Groce/Wallace.

True, *Daniel,* seal engraver, die-sinker, f. 1853, l. 1860 – USA ⊏⊐ Groce/Wallace.

True, *Dorothy,* painter, f. 1917 – USA ⊏⊐ Falk.

True, *George A.,* painter, graphic artist, * 1863 Funchal (Madeira), l. 1919 – USA ⊏⊐ Falk.

True, *Grace Hopkins,* painter, * 2.5.1870 Frankfort (Michigan), l. 1940 – USA ⊏⊐ Falk.

True, *John P.* (Mistress) → **True,** *Lilian Crawford*

True, *Lilian Crawford,* illustrator, * Boston (Massachusetts) (?), f. 1908 – USA ⊏⊐ Falk.

True, *Virginia,* painter, * St. Louis, f. 1926 – USA ⊏⊐ EAAm III; Falk.

True, *Will,* poster artist, f. 1892 – GB ⊏⊐ Houfe.

Trüb, *Charles* (Trüb, Karl), painter, * 18.5.1925 Zürich – CH ⊏⊐ KVS; LZSK; Plüss/Tavel II.

Trueb, *Clara* → **Ruckteschell-Trueb,** *Clary von*

Trüb, *Karl* (Plüss/Tavel II) → **Trüb,** *Charles*

Trüb, *Melchior,* goldsmith, f. 1633, † 11.2.1655 – CH ⊏⊐ ThB XXXIII.

Trueba, woodcutter, f. 1846 – E ⊏⊐ Ráfols III.

Trueba, *Manuel de,* stonemason, f. 1767 – E ⊏⊐ González Echegaray.

Trueba, *Máximo,* sculptor, * 1953 Madrid – E ⊏⊐ Calvo Serraller.

Trübe, *Maximilian,* painter, f. before 1909, l. 1942 – D ⊏⊐ Ries.

Trübel, *Jürgen,* sculptor, * Glückstadt (?), f. 1644 – D ⊏⊐ Rump; ThB XXXIII.

Trübenbach, *A. G. Heinrich,* woodcutter, stamp carver, * 27.1.1855 Dresden, † 13.11.1906 Göteborg – D, S ⊏⊐ SvKL V.

Trübler, *Lienhart,* goldsmith, f. 1491, l. 1517 – CH ⊏⊐ ThB XXXIII.

Trübli, *Lienhart* → **Trübler,** *Lienhart*

Trueblood, *Stella,* painter, f. 1927 – USA ⊏⊐ Falk.

Trübner, *Alice* (Trubner, Alice), still-life painter, landscape painter, portrait painter, * 24.8.1875 Bradford (England), † 20.3.1916 or 30.3.1916 Berlin – D ⊏⊐ Mülfarth; Pavière III.2; ThB XXXIII.

Trübner, *Heinrich Wilhelm* → **Trübner,** *Wilhelm*

Trübner, *Wilhelm* (Trubner, Wilhelm), figure painter, etcher, lithographer, portrait painter, animal painter, landscape painter, still-life painter, * 3.2.1851 Heidelberg, † 21.12.1917 Karlsruhe – D ⊏⊐ DA XXXI; ELU IV; Jansa; Mülfarth; Münchner Maler IV; Pavière III.2; Ries; Rump; ThB XXXIII.

Truedsson, *Åke,* sculptor, f. 1684, l. 1693 – S ⊏⊐ ThB XXXIII.

Truedsson, *Folke* (Truedsson, Folke Evald), sculptor, * 19.3.1913 Kristianstad – S ⊏⊐ Konstlex.; SvK; SvKL V.

Truedsson, *Folke Evald* (SvKL V) → **Truedsson,** *Folke*

Truefitt, *F.* (Wood) → **Truefitt,** *Frances*

Truefitt, *Frances* (Truefitt, F.), painter, f. 1849, l. 1877 – GB ⊏⊐ McEwan; Wood.

Truefitt, *George,* architect, * 1824, † 11.8.1902 Worthing – GB ⊏⊐ DBA; Dixon/Muthesius.

Truefitt, *George Haywood*, architect, f. 1879, l. 1882 – GB ⌑ DBA.

Truefitt, *Jane*, fruit painter, landscape painter, still-life painter, f. 1847, l. 1854 – GB ⌑ McEwan.

Truefitt, *William P.*, painter, f. 1851, l. 1870 – GB ⌑ McEwan.

Trüger, *Gudrun*, graphic artist, sculptor, * about 1935, l. before 1986 – D ⌑ Nagel.

Trük, *Nikolai*, portrait painter, graphic artist, * 26.7.1884 Reval, l. before 1939 – EW ⌑ ThB XXXIII.

Truel, *Jean*, painter, installation artist, * 1938 Béziers (Hérault) – F ⌑ Bénézit.

Truel, *Paquita*, painter, * 1936 Lima – PE ⌑ EAAm III.

Truelle, *Auguste*, landscape painter, * 22.10.1818 Troyes, l. 1875 – F ⌑ ThB XXXIII.

Truelle, *Madeleine*, painter, * Longueville (Seine-Maritime), f. 1901 – F ⌑ Bénézit.

Truelsen, *Hans Peter*, architect, * 20.11.1781 Kopenhagen, † 30.3.1847 Kopenhagen – DK ⌑ ThB XXXIII; Weilbach VIII.

Truelsen, *M.* (Rump) → **Truelsen, Mathias**

Truelsen, *Mathias* (Truelsen, M.; Truelsen, Mathias Jacob Theodor), marine painter, photographer, * 1836 Altona, † 1900 Altona – D ⌑ Brewington; Rump; Weilbach VIII.

Truelsen, *Mathias Jacob Theodor* (Brewington; Weilbach VIII) → **Truelsen, Mathias**

Truelsen, *N. N.* (Truelsen, Nys Nissen; Truelsen, Nis Nissen), watercolourist, etcher, lithographer, * 1793 Løjt, † 1862 Hamburg-Altona – D ⌑ Brewington; Weilbach VIII.

Truelsen, *Niels Frithiof*, architect, * 23.6.1938 Herning – DK ⌑ Weilbach VIII.

Truelsen, *Nis Nissen* (Weilbach VIII) → **Truelsen, N. N.**

Truelsen, *Nys*, watercolourist, * Schleswig-Holstein, f. 1801, l. 1808 – D ⌑ Brewington.

Truelsen, *Nys Nissen* (Brewington) → **Truelsen, N. N.**

Trueman, master draughtsman, f. 1798 – GB ⌑ Grant.

Trueman, *A. S.*, painter, f. 1927 – USA ⌑ Falk.

Trueman, *Edward*, sculptor, f. 1800, l. 1815 – GB ⌑ Gunnis.

Trueman, *Laura*, landscape painter, f. 1816 – CDN ⌑ Harper.

Trümmer, *Johann Paul* → **Drümmer, Johann Paul**

Trümpelmann, *Ferdinand*, painter, * about 1786 Hannover – D ⌑ Wietek.

Trümper (Glasschneider-Familie) (ThB XXXIII) → **Trümper, Carl Ludwig**

Trümper (Glasschneider-Familie) (ThB XXXIII) → **Trümper, Joh. Franz**

Trümper (Glasschneider-Familie) (ThB XXXIII) → **Trümper, Joh. Friedr.**

Trümper (Glasschneider-Familie) (ThB XXXIII) → **Trümper, Joh. Moritz**

Trümper, *August*, painter, graphic artist, * 31.12.1874 Hamburg-Altona, † 1956 Oberhausen-Sterkrade – D ⌑ Ries; ThB XXXIII.

Trümper, *Carl Ludwig*, glass cutter, * about 1714, † 1753 Berlin – D ⌑ ThB XXXIII.

Trümper, *Joh. Franz*, glass cutter, * 1699, † 1748 – D ⌑ ThB XXXIII.

Trümper, *Joh. Friedr.*, glass cutter, * 1669, † 18.8.1757 Kassel – D ⌑ ThB XXXIII.

Trümper, *Joh. Moritz*, glass cutter, * 1680, † 1742 – D ⌑ ThB XXXIII.

Trümpler, *Amalie*, painter, * 1851 Uster (Zürich) – CH, GB ⌑ ThB XXXIII.

Truempy, *J.*, designer, * 1853 or 1853 Schweiz, l. 23.8.1886 – CDN ⌑ Karel.

Truend Skamme (Weilbach VIII) → **Throvvend Schami**

Trünklin, *Peter*, wood sculptor, carver, f. 1505, l. 1518 – D ⌑ ThB XXXIII.

Trünklin von Nördlingen → **Trünklin, Peter**

Trüper, *Johann*, painter, * 1918 Bremerhaven – D ⌑ Wietek.

Trüpl, stonemason, f. 1700 – A ⌑ ThB XXXIII.

Truer, *Dirk*, architect, f. about 1700 – NL ⌑ ThB XXXIII.

Trüschitz, *František*, goldsmith, f. 1769, l. 1785 – SK ⌑ ArchAKL.

Truesdal, *Beverly J.*, artist, f. 1970 – USA ⌑ Dickason Cederholm.

Truesdell, *Edith* (Truesdell, Edith Park), painter, graphic artist, * 15.2.1888 Derby (Connecticut), l. 1985 – USA ⌑ Falk; Hughes; Vollmer IV.

Truesdell, *Edith Park* (Falk; Hughes) → **Truesdell, Edith**

Truesdell, *Gaylord S.* (Wood) → **Truesdell, Gaylord Sangston**

Truesdell, *Gaylord Sangston* (Truesdell, Gaylord S.), painter, * 10.6.1850 Waukegan (Illinois), † 13.6.1899 New York – USA, GB ⌑ Falk; ThB XXXIII; Wood.

Trüssel, *Alexander*, fruit painter, blazoner, * 7.7.1735 Sumiswald, † 28.5.1824 Wasen (Sumiswald) – CH ⌑ ThB XXXIII.

Trüssel, *Ro* → **Thurneysen, Rosmarie**

Trüssel, *Rosmarie* → **Thurneysen, Rosmarie**

Truet, *Åke* → **Truedsson, Åke**

Trueworthy, *Jay* (Trueworthy, Jessie Jay), portrait painter, miniature painter, * 29.1.1891 or 29.6.1891 Lowell (Massachusetts), l. 1962 – USA ⌑ EAAm III; Falk; Hughes.

Trueworthy, *Jessie* → **Trueworthy, Jay**

Trueworthy, *Jessie Jay* (Falk) → **Trueworthy, Jay**

Truex, *Van Day*, painter, master draughtsman, * 1904 – USA ⌑ Falk; Vollmer VI.

Trufamond, *Teofilo* → **Bigot, Trophime**

Trufamondo → **Bigot, Trophime**

Trufanoff, *Michail Pawlowitsch* (Vollmer VI) → **Trufanov, Michail Pavlovič**

Trufanov, *Michail Pavlovič* (Trufanoff, Michail Pawlowitsch), figure painter, portrait painter, * 1921 Peny (Kursk) – RUS ⌑ Vollmer VI.

Trufemondi → **Bigot, Trophime**

Trufemondi, painter, f. about 1630 – I, F ⌑ ThB XXXIII.

Trufemondi, *Teofilo* → **Bigot, Trophime**

Truffault, *Charles (1616)* (Truffault, Charles (1); Truffault, Charles), architect, * about 1616 Aulney-lès-Joinville, † 26.8.1688 Genf – F, CH ⌑ Brun IV; ThB XXXIII.

Truffault, *Charles (1658)* (Truffault, Charles (2)), architect, * 28.2.1658, † 6.4.1715 – CH ⌑ Brun IV.

Truffault, *Marc-Antoine*, mason, * 6.5.1661, l. 1689 – CH ⌑ Brun IV.

Truffaut, *Fernand* (Truffaut, Fernand-Fortuné), architectural painter, landscape painter, watercolourist, * 1866 Trouville-sur-Mer, † 1955 – F ⌑ Schurr III; ThB XXXIII.

Truffaut, *Fernand-Fortuné* (Schurr III) → **Truffaut, Fernand**

Truffaut, *Georges*, genre painter, * 5.1.1857 Pontoise, † 6.4.1882 Maintenon – F ⌑ ThB XXXIII.

Truffetta → **Trofi**, *Monaldo*

Truffier, *Charles Eugène Marie*, artist, * 6.7.1846 Arras, † 6.12.1904 Arras – F ⌑ Marchal/Wintrebert.

Truffier, *Léonce Ferdinand Jules*, artist, * 7.4.1849 Arras, † 5.2.1880 Arras – F ⌑ Marchal/Wintrebert.

Truffin, *Jacquemard*, building craftsman, f. 1461 – F ⌑ ThB XXXIII.

Truffin, *Philippe*, painter, * 1445 Tournai, † 1506 Tournai – B ⌑ DPB II; ThB XXXIII.

Truffino, *Han* → **Truffino**, *Henricus Bernardus Joseph Maria*

Truffino, *Henricus Bernardus Joseph Maria*, painter, * about 14.12.1897 Den Haag (Zuid-Holland), l. before 1970 – NL ⌑ Scheen II.

Truffino, *Linou*, painter, graphic artist, * 1935 Péruwelz – B ⌑ DPB II.

Truffot, *Émile Louis*, sculptor, * 26.7.1843 Valenciennes, † 26.12.1895 Paris – F ⌑ Kjellberg Bronzes; Lami 19.Jh. IV; ThB XXXIII.

Truffot, *Georges* → **Truffaut**, *Georges*

Trufitt, *Frances* → **Ross**, *Frances*

Trugard, *Georges*, sculptor, * about 1848, † 26.7.1904 Oinville (Seine-et-Oise) – F ⌑ ThB XXXIII.

Trugard, *Pierre*, cabinetmaker, f. 1611 – F ⌑ ThB XXXIII.

Truger, *Ulrike*, sculptor, * 1948 Hartberg – A ⌑ List.

Truhelka, *Ćiro*, watercolourist, * 2.2.1865 Osijek, † 18.9.1942 Zagreb – BiH, HR ⌑ ELU IV; Mazalić.

Truhlář, *Bedřich*, painter, * 19.4.1912 Lanškroun – CZ ⌑ Toman II.

Truhlářová, *Věnceslava* → **Truhlářová, Venda**

Truhlářová, *Venda*, painter, graphic artist, * 24.5.1924 Opava – CZ ⌑ ArchAKL.

Truică, *Ion Gheorghe*, stage set designer, animater, * 16.11.1935 Caracal – RO ⌑ Barbosa.

Truidsen, *Niels*, goldsmith, f. 1588, † before 12.1613 – DK ⌑ ThB XXXIII; Weilbach VIII.

Truidsøn, *Nicolas* → **Truidsøn, Niels**

Truidsøn, *Niels*, silversmith, f. 1585, † 1613 – DK ⌑ Bøje I.

Truijen, *Hans* → **Truijen, Johannes Paulus Franciscus**

Truijen, *Jean Joseph Hubert*, watercolourist, master draughtsman, * about 12.3.1889 Venlo (Limburg), l. 1964 – NL ⌑ Scheen II.

Truijen, *Johannes Paulus Franciscus*, master draughtsman, fresco painter, glass artist, mosaicist, sgraffito artist, * 13.2.1928 Batavia (Java) – NL ⌑ Scheen II.

Truikys, *Liudas*, stage set designer, watercolourist, * 10.10.1904 Plateliai – LT ⌑ Vollmer IV.

Truilhe Hernández, *Cirilo*, landscape painter, * 9.7.1813 Santa Cruz de Tenerife, † 6.3.1904 Santa Cruz de Tenerife – E ⌑ Cien años XI.

Truillier-Lacombe, *Jean-Baptiste*, sculptor, f. 1815 – CDN ⌑ Karel.

Truist, *Sigmund*, engraver, * about 1822, l. 1850 – USA, D ⊡ Groce/Wallace.

Truit, painter, f. 1778 – GB ⊡ Waterhouse 18.Jh..

Truit, *Nicolas*, genre painter, portrait painter, * about 1740 Dunkerque, l. 1775 – F ⊡ ThB XXXIII.

Truitt, *Anne*, master draughtsman, painter, wood sculptor, * 16.3.1921 Baltimore (Maryland) – USA ⊡ ContempArtists; Watson-Jones.

Truitt, *Una B.*, painter, * 17.9.1896 Joaquin (Texas), l. 1947 – USA ⊡ EAAm III; Falk.

Trujallón, *Guillén*, trellis forger, f. about 1580 – E ⊡ ThB XXXIII.

Trujeda, *Juan de*, building craftsman, * Cicero, f. 17.10.1593 – E ⊡ González Echegaray.

Trujeda, *Juan de (1617)*, stonemason, f. 1617, l. 1639 – E ⊡ González Echegaray.

Trujillano Arana, *Manuel*, painter, * 1920 Durango – E ⊡ Madariaga.

Trujillo, *Amalia*, graphic artist, * Las Villas, f. 1901 – C, E ⊡ Páez Rios III.

Trujillo, *Diego de*, sculptor, f. 1601 – E ⊡ ThB XXXIII.

Trujillo, *Francisco de (1559)*, embroiderer, f. 1559, l. 1576 – E ⊡ ThB XXXIII.

Trujillo, *Francisco (1689)*, sculptor, f. 1689 – E ⊡ ThB XXXIII.

Trujillo, *Guillermo* (Trujillo, Guillermo Rodolfo), painter, graphic artist, sculptor, ceramist, landscape architect, carpet artist, * 11.2.1927 Horconcitos or Panama City – PA ⊡ DA XXXI; EAAm III; EAPD.

Trujillo, *Guillermo Rodolfo* (EAAm III) → **Trujillo,** *Guillermo*

Trujillo, *José*, graphic artist, f. 1786 – CO ⊡ EAAm III.

Trujillo, *Juan de*, embroiderer, f. 1572, l. 1585 – E ⊡ ThB XXXIII.

Trujillo, *Pedro de*, painter, f. 1494 – E ⊡ ThB XXXIII.

Trujillo, *Simón de*, embroiderer, f. 1563, l. 1565 – E ⊡ ThB XXXIII.

Trujillo Magnenat, *Sergio*, fresco painter, portrait painter, ceramist, * 1911 Manzanares – CO ⊡ EAAm III; Ortega Ricaurte.

Trujillo Villavicencio, *Nicolás*, painter, f. 1756 – MEX ⊡ Toussaint.

Trujols, *Joan*, decorative painter, f. before 1954 – E ⊡ Ráfols III.

Truksa, *František*, painter, * 1869 Křince, l. 1892 – CZ ⊡ Toman II.

Truksa, *Karel*, architect, * 24.6.1885 Pečký, l. 1916 – CZ ⊡ Toman II.

Truksa, *Miloslav*, painter, graphic artist, * 21.7.1918 Prag – CZ ⊡ Toman II.

Trulemans, *Juliette* → **Wytsman,** *Juliette*

Trulin, *Edouard Albéric*, painter, * 1820 Gent, † 1904 Gent – B ⊡ DPB II; ThB XXXIII.

Trulin, *J. E.* → **Trulin,** *Jacques-Eugène*

Trulin, *Jacques-Eugène* (Trulin, J. E.), painter, * 1816 Gent, † 1909 Gent – B ⊡ DPB II.

Trull, *Antoni*, embroiderer, f. 1402 – E ⊡ Ráfols III.

Trull, *Llorenç*, bell founder, f. 1584 – E ⊡ Ráfols III.

Trullàs, *Joan*, potter, f. 1500, l. 1516 – E ⊡ Ráfols III.

Trullàs, *Josep*, printmaker, f. 1841, † 1851 – E ⊡ Ráfols III.

Trullàs, *Marti (1653)* (Trullàs, Marti), potter, f. 1653 – E ⊡ Ráfols III.

Trullás, *Marti (1808)*, printmaker, f. 1808, l. 1879 – E ⊡ Ráfols III.

Trullàs, *Pau*, printmaker, f. 1852, l. 1856 – E ⊡ Ráfols III.

Trullàs, *Pròsper*, painter, gilder, f. 1718, l. 1740 – E ⊡ Ráfols III.

Trullàs Esteve, *Lluís*, printmaker, f. 1867 – E ⊡ Ráfols III.

Trullas y Trilla, *Federico*, portrait painter, master draughtsman, * 15.11.1877 Tarrasa, † 18.3.1927 Tarrasa – E ⊡ ThB XXXIII.

Trullenque Gracia, *Enrique*, painter, * 11.12.1951 Alcañiz – E ⊡ DiccArtAragon.

Trullinger, *John Henry*, painter, f. 1910 – F, USA ⊡ Falk.

Trullo → **Bianchini,** *Giovanni*

Trullol, *Bernat*, miniature painter, calligrapher, f. 1354 – E ⊡ Ráfols III.

Trulls, *Francesc*, sculptor, f. 1721, l. 1724 – E ⊡ Ráfols III.

Trulls, *Jacint*, cabinetmaker, sculptor, f. 1680, l. 1683 – E ⊡ Ráfols III.

Trulls, *Josep*, cabinetmaker, sculptor, f. 1734, † 1762 – E ⊡ Ráfols III.

Trulls, *Lluís* (Trulls, Luis), painter, f. 1886 – E ⊡ Cien años XI; Ráfols III.

Trulls Pons, *Ramon*, painter, * 1921 Manresa – E ⊡ Ráfols III.

Truls, *Luis* (Cien años XI) → **Trulls,** *Lluís*

Trulson, *Anders* (Trulson, Anders Persson), painter, master draughtsman, graphic artist, * 14.7.1874 Tosterup (Schonen), † 23.8.1911 or 24.8.1911 Città d'Antino – S, DK ⊡ Konstlex.; SvK; SvKL V; ThB XXXIII; Weilbach VIII.

Trulson, *Anders Persson* (SvKL V) → **Trulson,** *Anders*

Trulsson, *Anna Birgit*, painter, master draughtsman, * 6.12.1922 Maglarp – S ⊡ SvK; SvKL V.

Trulsson, *Birgit* → **Trulsson,** *Anna Birgit*

Trulsson, *Edvard* (Trulsson, Johan Edvard Theodor; Trulsson, Johan Edvard Teodor), sculptor, * 9.5.1881 Malmö, † 1969 Malmö – S ⊡ Konstlex.; SvK; SvKL V; ThB XXXIII; Vollmer IV.

Trulsson, *Johan Edvard Teodor* (SvK) → **Trulsson,** *Edvard*

Trulsson, *Johan Edvard Theodor* (SvKL V) → **Trulsson,** *Edvard*

Truman, *Edith S.*, painter, * New York, f. 1908 – USA ⊡ Falk.

Truman, *Edward*, portrait painter, f. about 1730, l. 1741 – USA ⊡ Groce/Wallace; ThB XXXIII.

Truman, *Ella S.*, painter, f. 1927 – USA ⊡ Falk.

Trumannus, minter, f. about 1150 – F ⊡ Brune.

Trumbauer, *Horace*, architect, * 28.12.1868 Philadelphia (Pennsylvania), † 18.9.1938 Philadelphia (Pennsylvania) – USA ⊡ DA XXXI; Tatman/Moss; ThB XXXIII.

Trumbetas, *Dragutin*, caricaturist, * 1.1.1938 Velika Mlaka – HR, D, YU ⊡ Flemig.

Trumbower, *Werner*, architect, * 6.4.1877 Richlandtown (Pennsylvania), † 2.5.1931 – USA ⊡ Tatman/Moss.

Trumbull, *Alice* → **Mason,** *Alice*

Trumbull, *Edward*, painter, f. 1915 – USA ⊡ Falk.

Trumbull, *Gordon*, landscape painter, * 5.5.1841 Stonington (Connecticut), † 28.12.1903 Hartford (Connecticut) – USA ⊡ EAAm III; Falk; ThB XXXIII.

Trumbull, *Gurdon* → **Trumbull,** *Gordon*

Trumbull, *John (1756)* (Trumbull, John; Trumbull, John Colonel), painter, * 6.6.1756 Lebanon (Connecticut), † 10.11.1843 New York – USA, GB, F ⊡ Brewington; DA XXXI; EAAm III; ELU IV; Foskett; Grant; Johnson II; Schidlof Frankreich; ThB XXXIII; Waterhouse 18.Jh..

Trumbull, *John (1774)* (Trumbull, John (Mistress)), flower painter, * 1.4.1774 London, † 12.4.1824 New York – GB, USA ⊡ Groce/Wallace.

Trumbull, *John Colonel* (Schidlof Frankreich) → **Trumbull,** *John (1756)*

Trumbull, *Sara Hope Harvey*, fruit painter, * 1774 London, † 1824 New York – USA ⊡ EAAm III.

Trumeau, *Jacques-Nicolas*, goldsmith, f. 1740, l. 1763 – F ⊡ Nocq IV.

Trumeter, *Jacob* → **Aeberhard,** *Jacob*

Trumeter, *Thomann* → **Aeberhard,** *Thomann*

Trumić, *Stojan*, painter, * 29.7.1912 Titel – YU ⊡ ELU IV.

Trumler, *Franz*, stonemason, f. before 1689, l. before 1720 – A ⊡ ThB XXXIII.

Trumler, *Ludwig*, goldsmith, f. 1875, l. 1888 – A ⊡ Neuwirth Lex. II.

Trumm, *Jean-Pierre Joseph* (Bauer/Carpentier V) → **Trumm,** *Peter*

Trumm, *Peter* (Trumm, Jean-Pierre Joseph), graphic artist, landscape painter, still-life painter, portrait painter, illustrator, * 16.7.1888 or 18.7.1888 Straßburg, † 8.11.1966 München – D ⊡ Bauer/Carpentier V; Davidson II.2; Münchner Maler VI; ThB XXXIII; Vollmer IV.

Trummer, *August*, painter, * 18.8.1946 Grottendorf – A ⊡ Fuchs Maler 20.Jh. IV; List.

Trummer, *Birthe*, enamel artist, * 13.6.1940 Kopenhagen – DK, A ⊡ Fuchs Maler 20.Jh. IV; List.

Trummer, *Carl*, sculptor, * 17.10.1906 Fürstenfeldbruck, † 19.1.1957 Mannheim – D ⊡ Vollmer IV.

Trummer, *Christian Martin*, engraver of maps and charts, * 1784, l. 1816 – D ⊡ ThB XXXIII.

Trummer, *G. H. F.*, pewter caster, f. 1829 – D ⊡ ThB XXXIII.

Trummer, *Helmut*, photographer, * 29.5.1944 Graz – A ⊡ List.

Trummer, *Manfred*, sculptor, * 14.11.1954 Graz – A ⊡ List.

Trump, *van* (Van Trump), landscape painter, f. 1780 – NL ⊡ Grant; ThB XXXIII.

Trump, *Charles C.* (Mistress) → **Trump,** *Rachel Bulley*

Trump, *Georg*, painter, commercial artist, * 10.7.1896 Brettheim (Ober-Bayern), l. before 1958 – D ⊡ Vollmer IV.

Trump, *Leonhard*, architect, f. 1580, † 1604 Crailsheim – D ⊡ ThB XXXIII.

Trump, *Rachel Bulley*, portrait painter, * 3.5.1890 Canton (Ohio), l. 1947 – USA ⊡ EAAm III; Falk.

Trumper, *Joh. Frantz* → **Trümper,** *Joh. Franz*

Trumpette, *Joachim*, goldsmith, f. 1594 – F ⊡ Audin/Vial II.

Trumpf, *Carl* (ThB XXXIII) → **Trumpf,** *Karl*

Trumpf, *Karl* (Trumpf, Carl), sculptor, * 3.1.1891 Berlin, † 13.3.1959 – D ⊡ ThB XXXIII; Vollmer IV.

Trumpi, *Hendrik Justus*, painter,
* 23.10.1785 Middelburg (Zeeland),
† 7.1865 Dordrecht (Zuid-Holland) – NL
ㅁ Scheen II.

Trumpler, *Carrie E.*, painter, f. 1904
– USA ㅁ Falk.

Trumpore, *William L.*, flower painter,
* 1867, † 21.12.1917 Jersey City (New
Jersey) – USA ㅁ Falk.

Trumpy, *Fridolin*, painter, * 1840 or 1841
Schweiz, l. 4.6.1879 – USA ㅁ Karel.

Trun, *Mathias* → **Thrun**, *Mathias*

Trunciis, *Leonardus de* → **Troncia**,
Leonardo del

Truncis, *Leonardus de* → **Troncia**,
Leonardo del

Trunck, *Lorenz* (Trunk, Lorenz), goldsmith,
maker of silverwork, f. 1528, † 1574
– D ㅁ Kat. Nürnberg; ThB XXXIII.

Trunck, *Nicolaus*, maker of
silverwork, f. 1549, † 1573(?) – D
ㅁ Kat. Nürnberg.

Trunderup, *Christian Emil* → **Trunderup**,
Kristian

Trunderup, *Kristian* (Trunderup, Kristian
Emil), decorative painter, * 16.4.1859
Nyborg (Fünen), † 5.3.1931 Randers
– DK ㅁ ThB XXXIII; Weilbach VIII.

Trunderup, *Kristian Emil* (Weilbach VIII)
→ **Trunderup**, *Kristian*

Trunečka-Prostějovský, *Evžen*, painter,
graphic artist, * 3.2.1907 Prostějov – CZ
ㅁ Toman II.

Trunel, *Pierre*, embroiderer, f. 1471,
l. 1513 – F ㅁ Audin/Vial II.

Trung, *F.*, artist, * about 1827, l. 1850
– USA, D ㅁ Groce/Wallace.

Truninger, *A. C.*, watercolourist, f. 1925
– GB ㅁ McEwan.

Truninger, *Bettina*, painter, illustrator,
cartoonist, * 20.10.1943 Zürich – CH
ㅁ KVS; LZSK.

Truninger, *Max*, painter, lithographer,
textile artist, * 5.12.1910 Zürich or
Winterthur, † 23.6.1986 Zürich –
CH ㅁ KVS; LZSK; Plüss/Tavel II;
Vollmer IV.

Trunk, *Herman* (Trunk, Herman (Junior)),
painter, * 31.10.1899 New York,
l. before 1958 – USA ㅁ EAAm III;
Falk; Vollmer IV.

Trunk, *Johannes*, cabinetmaker, f. 1752
– D ㅁ ThB XXXIII.

Trunk, *Lorenz* (Kat. Nürnberg) →
Trunck, *Lorenz*

Truñó Rubiñol, *Angel*, architect, * 1895
Barcelona, l. 1929 – E ㅁ Ráfols III.

Truo, *Nicola*, faience painter, f. 1615 – I
ㅁ ThB XXXIII.

Truphème, *André François Jos.* →
Truphème, *François*

Truphème, *André François Joseph*
(Kjellberg Bronzes) → **Truphème**,
François

Truphème, *André-François-Joseph* (Lami
19.Jh. IV) → **Truphème**, *François*

Truphème, *Auguste* (Alauzen) →
Truphème, *Auguste Joseph*

Truphème, *Auguste Joseph* (Truphème,
Auguste), painter, * 23.1.1836 Aix-
en-Provence, † 11.6.1898 Paris – F
ㅁ Alauzen; ThB XXXIII.

Truphème, *François* (Truphème, André
François Joseph), sculptor, * 23.3.1820
Aix-en-Provence, † 22.1.1888 Paris
– F ㅁ Alauzen; Kjellberg Bronzes;
Lami 19.Jh. IV; ThB XXXIII.

Truphémus, *Jacques*, painter of interiors,
landscape painter, pastellist, engraver,
* 25.10.1922 Grenoble (Isère) – F
ㅁ Bénézit.

Trupin, *Antoine*, cabinetmaker, f. 1519,
l. 1532 – F ㅁ Audin/Vial II.

Truppe, *Karel* (Toman II) → **Truppe**,
Karl

Truppe, *Karl* (Truppe, Karel), painter,
master draughtsman, * 9.2.1887
Radsberg (Kärnten), † 22.2.1959 Viktring
(Klagenfurt) – A, CZ ㅁ Davidson II.2;
Fuchs Geb. Jgg. II; List; ThB XXXIII;
Toman II; Vollmer IV.

Trupyansky, *Yakov Abramovich* (Milner)
→ **Troupjanskij**, *Jakov Abramovič*

Truran, *William*, watercolourist, f. before
1917 → USA ㅁ Hughes.

Truš, *Ivan Ivanovyč* (SChU) → **Trusz**,
Iwan

Trusch, *Joh. Adolph*, painter, f. 1762 – D
ㅁ ThB XXXIII.

Truscott, *Arthur*, architect, * 4.12.1858 St.
Austell (Cornwall), † 12.9.1938 – USA,
GB ㅁ Tatman/Moss.

Truscott, *Dale*, architect, * 1891
Camden (New Jersey), † 1956 – USA
ㅁ Tatman/Moss.

Truscott, *Walter*, marine painter, landscape
painter, f. 1882, l. 1889 – GB
ㅁ Johnson II; Wood.

Trusi, *Giuliano*, goldsmith, f. 20.2.1576,
l. 1585 – I ㅁ Bulgari I.2.

Truskett, *Irene*, miniature painter, f. 1793
– GB ㅁ Foskett.

Truslev, *Niels* (Truslew, Niels), copper
engraver, watercolourist, miniature
painter, * 14.2.1762 Løkken or
Vrenstedt, † 26.3.1826 Kopenhagen
or Herlufsholm – DK ㅁ Brewington;
ThB XXXIII; Weilbach VIII.

Truslew, *Niels* (Weilbach VIII) →
Truslev, *Niels*

Truslow, *Neal A.*, painter, f. 1915 – USA
ㅁ Falk.

Truss, *Ned*, master draughtsman, painter,
graphic artist, * 24.2.1939 New York
– USA, CO ㅁ Ortega Ricaurte.

Truß, *Nikolaus* → **Druß**, *Nikolaus*

Truss, *Nikolaus* → **Druß**, *Nikolaus*

Trussardi, *Giacinto*, figure painter,
portrait painter, landscape painter,
* 27.7.1881 Clusone, † 5.2.1947 Varese
– I ㅁ Comanducci V; ThB XXXIII;
Vollmer IV.

Trussardi, *Jürg*, painter, graphic artist,
sculptor, * 6.6.1950 Baden – CH
ㅁ KVS.

Trussardi Volpi, *Giovanni*, figure
painter, portrait painter, * 19.8.1875
Clusone, † 20.9.1921 Lovere – I
ㅁ Comanducci V; DEB XI; Vollmer IV.

Trusyc'kyj, *Syla Mychajlovyč*, carver,
painter, f. 1719, l. 1740 – UA, RUS
ㅁ SChU.

Trusz, *Iwan* (Truš, Ivan Ivanovyč), painter,
* 17.1.1869 or 18.1.1869 Wysocko,
† 22.3.1941 L'vov – UA ㅁ SChU;
ThB XXXIII.

Trutat, *Félix*, painter, * 27.2.1824 Dijon,
† 8.10.1848 Dijon – F ㅁ Schurr I;
ThB XXXIII.

Truteborn, *Bartol.*, sculptor, f. 1611 – D
ㅁ ThB XXXIII.

Trutenhausen, *Nicolas de*, copyist, f. 1467
– NL ㅁ Bradley III.

Truter, *Anna Maria* → **Barrow**, *Lady
Anna Maria*

Trutmann, *Regula*, painter, illustrator,
puppet designer, * 5.10.1954 Luzern
– CH ㅁ KVS.

Trutnev, *Ivan Petrovič* (Trutnjeff, Iwan
Petrowitsch), icon painter, genre
painter, * 1827, † 5.2.1912 – LT, RUS
ㅁ ThB XXXIII.

Trutnjeff, *Iwan Petrowitsch* (ThB XXXIII)
→ **Trutnev**, *Ivan Petrovič*

Trutovski, *Konstantin Aleksandrovič* (ELU
IV (Nachtr.)) → **Trutovskij**, *Konstantin
Aleksandrovič*

Trutovskij, *Konstantin Aleksandrovič*
(Trutovskii, Konstantin Aleksandrovich;
Trutovski, Konstantin Aleksandrovič;
Trutovs'kyj, Kostjantyn Oleksadrovyč;
Trutovskij, Konstantin Alexandrowitsch),
genre painter, lithographer, landscape
painter, * 9.2.1826 Kursk, † 29.3.1893
Jakovlevka – RUS ㅁ ELU IV (Nachtr.);
Kat. Moskau I; Milner; SchU;
ThB XXXIII.

Trutovsky, *Konstantin Aleksandrovich*
(Milner) → **Trutovskij**, *Konstantin
Aleksandrovič*

Trutovs'kyj, *Kostjantyn Oleksadrovyč*
(SChU) → **Trutovskij**, *Konstantin
Aleksandrovič*

Trutowskij, *Konstantin Alexandrowitsch*
(ThB XXXIII) → **Trutovskij**, *Konstantin
Aleksandrovič*

Trutsson, *Åke* → **Truedsson**, *Åke*

Trutta, *Gerolamo*, painter, f. 1740 – I
ㅁ ThB XXXIII.

Truttelmann, *Jochim*, painter, f. 1598,
† 2.1606 Hamburg – D ㅁ Rump.

Trutwin, *Conrat*, cabinetmaker, f. 1472
– D ㅁ ThB XXXIII.

Trutwin, *Emil*, genre painter, f. 1916 – A
ㅁ Fuchs Maler 19.Jh. Erg.-Bd II.

Trutz, *Albrecht*, pewter caster, f. 14.1.1645
– CH ㅁ Bossard.

Trutz, *Anton*, mason, f. 1588 – A
ㅁ ThB XXXIII.

Truus, *Claes* (Truus Claes), painter of
interiors, landscape painter, portrait
painter, flower painter, * 16.10.1890
Amersfoort, l. before 1939 – NL
ㅁ Edouard-Joseph III; ThB XXXIII.

Truus Claes (Edouard-Joseph III) →
Truus, *Claes*

Truxa, *Anna*, animal painter, f. about 1950
– A ㅁ Fuchs Maler 20.Jh. IV.

Truxa, *Anton (1863)* (Truxa, Anton),
goldsmith, f. 1863, l. 1898 – A
ㅁ Neuwirth Lex. II.

Truxa, *Anton (1865)*, goldsmith(?),
f. 1865, l. 1898 – A
ㅁ Neuwirth Lex. II.

Truxa, *Jaromír*, painter, sculptor, artisan,
* 26.5.1896 Prag, l. 1918 – CZ
ㅁ Toman II.

Truxillo, *José Antonio*, painter, * 1786
Toluca (Mexico), l. 1813 – MEX
ㅁ Toussaint.

Truydens, *Jan*, figure painter, f. 1432,
l. 1436 – B, NL ㅁ ThB XXXIII.

Truyol, *Bernat* → **Trullol**, *Bernat*

Truyol Car, *Antonio*, painter, master
draughtsman, * 1909 Palma de Mallorca,
† 1980 Palma de Mallorca – E
ㅁ Cien años XI.

Truyols, *Bernat* → **Trullol**, *Bernat*

Truyts, *Jan den* → **Duyts**, *Jan den* (1588)

Truyts, *Jan van* → **Truyts**, *Jan*

Truyts, *Jan*, woodcarving painter or
gilder(?), f. 1567, l. 1588 – B, NL
ㅁ ThB XXXIII.

Truz, *Marcantonio* → **Trizo**, *Marcantonio*

Try-Davies, *J.*, artist, f. 1882, l. 1903
– CDN ㅁ Harper.

Tryaskin, *Nikolai* (Milner) → **Trjaskin**,
Nikolaj

Trybel, *Abraham* → **Tryboll**, *Abraham*

Tryboll, *Abraham*, goldsmith, * 1672,
† 1717 – PL ㅁ ThB XXXIII.

Trychtr, painter, f. 1590 – CZ
ㅁ Toman II.

Trycius, *Jan* → **Tricius**, *Jan*

Tryde, *Johan Frederik*, painter, graphic artist, * 14.4.1882 Rønne, † 15.5.1967 Paris – DK ⊞ ThB XXXIII; Weilbach VIII.

Tryer, *Gaetano*, painter, f. 1774 – I ⊞ DEB XI; ThB XXXIII.

Trygg, *Carl* → **Trygg**, *Carl Johan*

Trygg, *Carl Johan*, sculptor, * 26.5.1887 Skagerhult, † 12.2.1954 Glimminge (V. Karups socken) – S ⊞ SvKL V.

Trygg, *Carl Olof*, sculptor, * 21.10.1910 St. Tuna – S ⊞ SvKL V.

Trygg, *Olof* → **Trygg**, *Carl Olof*

Tryggelin, *Erik* (Tryggelin, Erik Viktor), painter, master draughtsman, graphic artist, * 25.6.1878 Stockholm, † 9.8.1962 Stockholm – S ⊞ Konstlex.; SvK; SvKL V.

Tryggelin, *Erik Hugo*, architect, pattern designer, porcelain painter, * 6.12.1846 Stockholm, † 1924 Stockholm – S ⊞ SvKL V.

Tryggelin, *Erik Viktor* (SvKL V) → **Tryggelin**, *Erik*

Tryggelin, *Hugo* → **Tryggelin**, *Erik Hugo*

Tryggvadóttir, *Nina*, portrait painter, animal painter, glass painter, * 16.3.1913 Seydisfjordur, † 18.6.1968 New York – F, IS, USA ⊞ DA XXXI; Vollmer IV; Vollmer VI.

Trygstad, *Liv Elin*, painter, graphic artist, sculptor, * 23.12.1936 Røros – N ⊞ NKL IV.

Tryon, *Benjamin F.*, landscape painter, * 1824 New York, † 1896 – USA ⊞ EAAm III; Falk; Groce/Wallace; ThB XXXIII.

Tryon, *Brown (Mistress)*, portrait painter, f. 1858, l. 1859 – USA ⊞ Groce/Wallace.

Tryon, *D. W.*, landscape painter, f. 1890 – CDN ⊞ Harper.

Tryon, *Diana M.*, miniature painter, f. 1906 – GB ⊞ Foskett.

Tryon, *Dwight William* (EAAm III; Falk; ThB XXXIII) → **Tyron**, *Dwight William*

Tryon, *E. A. (Mistress)*, portrait painter, f. 1801 – USA ⊞ Groce/Wallace.

Tryon, *Horatio L.*, sculptor, marble mason, * about 1826 New York State, l. after 1852 – USA ⊞ Groce/Wallace.

Tryon, *John*, painter, * about 1801 New York, l. 1851 – USA ⊞ EAAm III; Groce/Wallace.

Tryon, *M. E. (Mistress)*, painter, f. 1888 – USA ⊞ Hughes.

Tryon, *M. P.* → **Tryon**, *Margaret B.*

Tryon, *Margaret B.*, portrait painter, f. 1857, l. 1861 – USA ⊞ Groce/Wallace.

Tryon, *Margaret T. B.* → **Tryon**, *Margaret B.*

Tryon, *Thomas*, architect, * 1859 Hartford (Connecticut), † 31.7.1920 Hartford (Connecticut) – USA ⊞ ThB XXXIII.

Tryon, *Wyndham*, landscape painter, * 9.9.1883 London, † 1942 – GB ⊞ ThB XXXIII; Windsor.

Tryphaeus → **Bletz**, *Wilhelm*

Tryphon (27 BC), gem cutter, f. 27 BC – GR ⊞ ThB XXXIII.

Tryphon (300 BC), architect, * Alexandria (Ägypten) (?), f. 300 BC – GR ⊞ ThB XXXIII.

Trypil'ska, *Jelyzaveta Romanivna*, sculptor, * 1883 Opišnja, † 1958 Baku – UA ⊞ SChU.

Tryppinmacher, *Peter*, building craftsman, f. 1402, l. 1404 – PL ⊞ ThB XXXIII.

Tryti, *Erlend*, architect, * 19.4.1885 Vik (Sogn), † 28.10.1962 Bergen (Norwegen) – N ⊞ NKL IV.

Tryzak → **Fryzach**

Tryzna, *Miloslav*, architect, * 12.10.1897 Křižlice – CZ ⊞ Toman II.

Trzaska, *Erasmus V.*, porcelain painter, f. about 1908, l. 1913 – D ⊞ Neuwirth II.

Trzcińska, *Sophie* → **Kamińska**, *Zofia*

Trzcińska, *Zofia* → **Kamińska**, *Zofia*

Trzebiński, *Marian*, architectural painter, watercolourist, lithographer, * 5.1.1871 Gąsin (Kalisz), † 11.7.1942 Warschau – PL ⊞ ThB XXXIII; Vollmer IV.

Trzeschniak, *Daniel* (Třešňák, Daniel), painter, * 13.7.1685 Jaromieř, l. 1736 – CZ, PL, A ⊞ ThB XXXIII; Toman II.

Tržessnak, *Daniel* → **Trzeschniak**, *Daniel*

Trzewik-Drost, *Erika*, glass artist, designer, ceramist, painter, sculptor, * 19.11.1931 Pokój – PL ⊞ WWCGA.

Tsa-sah-wee-eh → **Hardin**, *Helen*

Tsaburō → **Mashimizu**, *Zōroku* (1822)

Tsagareli, *Nodar* → **Cagareli**, *Nodar*

Tsai, *Chen Hsiang*, painter, f. 1801, l. 1900 – RC ⊞ ArchAKL.

Tsai, *Chi-Chung*, cartoonist, f. after 1900, l. before 1993 – RC ⊞ ArchAKL.

Tsai, *Chia Ling*, graphic artist, * 18.9.1961 – RC ⊞ ArchAKL.

Tsai, *Chin Yung*, sculptor, * 1908 – RC ⊞ ArchAKL.

Tsai, *Ching hei*, painter, * 1952 – RC ⊞ ArchAKL.

Tsai, *Chung Liang*, watercolourist, * 1952 – RC ⊞ ArchAKL.

Tsai, *Hai Ju*, painter, installation artist, f. after 1900, l. before 1996 – RC ⊞ ArchAKL.

Tsai, *Hsien Yu*, painter, installation artist, * 1964 – RC ⊞ ArchAKL.

Tsai, *Hsiu Chin*, designer, f. after 1900, l. before 1996 – RC ⊞ ArchAKL.

Tsai, *Hsüeh Hsi*, painter, * 1884, l. before 1996 – RC ⊞ ArchAKL.

Tsai, *Huai Kao* → **Tsai**, *Ken*

Tsai, *Hui Hsiang*, painter, * 6.2.1947 – RC ⊞ ArchAKL.

Tsai, *Ken*, sculptor, * 27.5.1950 – RC ⊞ ArchAKL.

Tsai, *Mao Sung*, painter, * 15.4.1943 – RC ⊞ ArchAKL.

Tsai, *Ping Jen*, painter, * 1953, † before 1996 – RC ⊞ ArchAKL.

Tsai, *Shui Lin*, sculptor, painter, graphic artist, * 1932 – RC ⊞ ArchAKL.

Tsai, *Tsao Ju*, painter, * 9.8.1919 – RC ⊞ ArchAKL.

Tsai, *Tse Ching*, sculptor, * 1948 – RC ⊞ ArchAKL.

Tsai, *Wen Hsiung*, painter, * 1945 – RC ⊞ ArchAKL.

Tsai, *Yin Tang*, painter, * 1909 – RC ⊞ ArchAKL.

Tsai, *Yu*, painter, calligrapher, * 1947 – RC ⊞ ArchAKL.

Tsai, *Yün Yen*, painter – RC ⊞ ArchAKL.

Ts'ai Chan → **Cai**, *Shan*

Ts'ai Che-sin → **Cai**, *Shixin*

Ts'ai Han → **Cai**, *Han*

Ts'ai Shan → **Cai**, *Shan*

Ts'ai Shih-hsin → **Cai**, *Shixin*

Ts'ai Tsě → **Cai**, *Ze*

Tsakiri, *Eugenia*, painter, * 28.3.1918 Aidinio (Kleinasien) – GR ⊞ Lydakis IV.

Tsalamata, *Biky*, painter, engraver, * 21.9.1948 Athen – GR ⊞ Lydakis IV.

Tsalampampunis, *Leonidas*, painter, * 10.2.1901 Drosopigi (Messinien) – GR ⊞ Lydakis IV.

Tsamil, marbler – E ⊞ Ramirez de Arellano.

Tsamis, *Ioannis*, painter, * 1920 Thessaloniki – GR ⊞ Lydakis IV.

Tsampazis, *Zisis*, painter, decorator, * 1911 Larissa – GR ⊞ Lydakis IV.

Tsanev, *Stoyan* → **Canev**, *Stojan*

Tsanfurnari, *Emanuel* (ThB XXXIII) → **Tzanfournaris**, *Emmanouil*

Tsang, *Jack*, painter, * 29.4.1942 Apeldoorn (Gelderland) – NL ⊞ Scheen II.

Tsankarolos, *Stephanos*, painter, f. 1601 – GR ⊞ ThB XXXIII.

Ts'ao Chung-ta → **Cao**, *Zhongda*

Ts'ao Pu-hsing → **Cao**, *Buxing*

Tsaplin, *Dmitri Filippovich* → **Caplin**, *Dmitrij Filippovič*

Tsaprazis, *Photis*, painter, engraver, * 15.1.1940 Larisika (Ebros) – GR, D ⊞ Lydakis IV.

Tsaras, *Kostas*, painter, engraver, wood carver, stage set designer, * 25.3.1928 Pelasgia (Phthiotida) – GR ⊞ Lydakis IV; Lydakis V.

Tsarouchis, *Ioannis* → **Tsarouchis**, *Yannis*

Tsarouchis, *Yannis* (Tsarouhis, Yannis), painter, stage set designer, * 13.1.1910 Piraeus, † 20.7.1989 – GR ⊞ DA XXXI; Vollmer VI.

Tsarouhis, *Yannis* (DA XXXI) → **Tsarouchis**, *Yannis*

Tsaruchis, *Giannis*, painter, engraver, illustrator, stage set designer, * 1910 Piräus – GR ⊞ Lydakis IV.

Tsate Kongia → **Bosin**, *Blackbear*

Tsatoke, *Monroe*, painter, * 1904 Saddle Mountain (Oklahoma), † 1937 Oklahoma – USA ⊞ Falk; Samuels.

Tsatsaronaki-Christodulu, *Katina*, painter, * 17.12.1911 Irakleion (Kreta) – GR ⊞ Lydakis IV.

Tsau I-shu (Vollmer IV) → **Cao**, *Yishu*

Tsausopulos, *Christodulos*, painter of saints, * Kerkyra, f. 1726 – GR ⊞ Lydakis IV.

Tschabold, *Roman*, painter, glass artist, engraver, cartoonist, * 27.11.1900 Steffisburg, † 21.9.1970 Steffisburg – CH ⊞ KVS; Plüss/Tavel II; Vollmer IV.

Tschabold, *Roman Otto* → **Tschabold**, *Roman*

Tschacbasov, *Nahum* (Falk) → **Tschakbassoff**, *Nahum*

Tschachler-Nagy, *Gerhild*, ceramist, * 30.6.1954 Leutschach – A, GB, GR, CH, D ⊞ WWCCA.

Tschachtlan, *Bendicht*, illustrator, f. 1470, † 19.10.1493 Bern – CH ⊞ D'Ancona/Aeschlimann; ThB XXXIII.

Tschaegle, *Robert*, sculptor, * 17.1.1904 or 17.6.1904 Indianapolis (Indiana) – USA ⊞ EAAm III; Falk.

Tschaggeny, *Charles Philogène*, animal painter, etcher, * 26.5.1815 Brüssel, † 12.6.1894 Brüssel-St-Josse-ten-Noode – B, NL ⊞ DPB II; ThB XXXIII.

Tschaggeny, *Edmond* (DPB II) → **Tschaggeny**, *Edmond Jean-Bapt.*

Tschaggeny, *Edmond Jean-Bapt.* (Tschaggeny, Edmond), animal painter, etcher, * 27.3.1818 Brüssel or Neuchâtel, † 5.9.1873 Brüssel – B, NL ⊞ DPB II; ThB XXXIII.

Tschaggeny, *Frédéric* (DPB II) → **Tschaggeny**, *Frédéric Pierre*

Tschaggeny, *Frédéric Pierre* (Tschaggeny, Frédéric), figure painter, portrait painter, * 8.5.1851 Brüssel, † 8.10.1921 Brüssel – B ▭ DPB II; ThB XXXIII.

Tschagin, *Fjodor Iwanowitsch* (ThB XXXIII) → **Čagin**, *Fedor Ivanovič*

Tschai, *Fee* (Tschai Fee), painter, * 1906 – RC ▭ Vollmer IV.

Tschai Fee (Vollmer IV) → **Tschai**, *Fee*

Tschaikner, *Peter Paul*, painter, graphic artist, sculptor, * 1941 Innsbruck – A ▭ Fuchs Maler 20.Jh. IV.

Tschaikoff, *Jossif Moissejewitsch* → **Čajkov**, *Iosif Moiseevič*

Tschajkow, *Josif* → **Čajkov**, *Iosif Moiseevič*

Tschakbassoff, *Nahum* (Tschacbasov, Nahum), figure painter, etcher, * 31.8.1899 Baku, l. before 1958 – USA, AZE, RUS ▭ Falk; Vollmer IV.

Tschakert, *J. Fr.*, porcelain painter (?), f. 1892, l. 1908 – CZ ▭ Neuwirth II.

Tschakert, *Jos. Franz* → **Tschakert**, *J. Fr.*

Tschamber, *Hellmuth George*, painter, artisan (?), * 9.7.1902 Heidelberg – USA, D ▭ EAAm III.

Tschammer, *Richard*, architect, * 6.1.1860 Gera, † 11.12.1929 Leipzig – D ▭ ThB XXXIII.

Tschampion, *Michel*, painter, graphic artist, * 10.3.1940 Bern – CH ▭ KVS.

Tschan, *Jan-schi* (Tschan Jan-schi), graphic artist, f. 1945 – RC ▭ Vollmer IV.

Tschan, *Peter*, painter, master draughtsman, sculptor, * 31.1.1955 Brugg – CH ▭ KVS.

Tschan, *Rudolf*, painter, * 19.11.1848 Hilterfingen, † 4.3.1919 Sigriswil – CH, D ▭ ThB XXXIII.

Tschan, *Wang* (Tschan Wang), graphic artist, f. 1939 – RC ▭ Vollmer IV.

Tschan Jan-schi (Vollmer IV) → **Tschan**, *Jan-schi*

Tschan Wang (Vollmer IV) → **Tschan**, *Wang*

Tschan... der Moler → **Schan**, *Lukas*

Tschann, *J. Rudolf*, painter, f. 1884 – GB ▭ Wood.

Tschann, *Rudolf* → **Tschan**, *Rudolf*

Tschannen, *Daniel*, painter, * 31.8.1960 Zürich – CH ▭ KVS.

Tschannen, *Werner*, ceramist, * 1950 – CH ▭ WWCCA.

Tschanz, *Alfred*, painter, * 17.3.1937 Zürich – CH ▭ KVS.

Tschanz, *Luise* → **Herzog**, *Luise*

Tschao, *Pan-pin* (Tschao Pan-pin), graphic artist, f. 1942 – RC ▭ Vollmer VI.

Tschao Pan-pin (Vollmer VI) → **Tschao**, *Pan-pin*

Tschäpe, *Janaína*, photographer, * 1973 – D, BR, USA ▭ ArchAKL.

Tschaper, *Johann Wenzel* → **Tschöper**, *Johann Wenzel*

Tschapiro, *Jakoff* → **Chapiro**, *Jacques*

Tschapkanov, *Georgi* → **Čapkănov**, *Georgi Todorov*

Tschaplowitz, *Grete* → **Seifert**, *Grete*

Tschaplowitz, *Margarete* → **Seifert**, *Grete*

Tschaplowitz-Seifert, *Grete* → **Seifert**, *Grete*

Tscharandi, *Benedict*, tinsmith, * 1618, † 1687 – CH ▭ Bossard.

Tscharf, *Toni* (Tscharf, Tony), sculptor, medalist, * 12.1.1897 München, l. before 1962 – I, D ▭ ThB XXXIII; Vollmer VI.

Tscharf, *Tony* (ThB XXXIII) → **Tscharf**, *Toni*

Tscharmann, *Heinrich*, architect, * 28.12.1859 Leipzig, † 22.5.1932 Dresden – D ▭ ThB XXXIII.

Tscharmann und Hänichen → **Tscharmann**, *Heinrich*

T'Scharner, *Antoine Théodore* → **T'Scharner**, *Théodore*

T'Scharner, *Antoine-Théodore* (DPB II) → **T'Scharner**, *Théodore*

Tscharner, *Beat von*, painter, * 23.1.1817 Bern, † 15.1.1894 Bern – CH ▭ ThB XXXIII.

Tscharner, *Carl Emanuel von*, sculptor, painter, * 14.2.1791 Bern, † 7.1.1873 Bern – CH ▭ ThB XXXIII.

Tscharner, *Édouard*, architect, * 1860 Schweiz, † before 1907 – F, CH ▭ Delaire.

Tscharner, *Emanuel von*, architect, * 5.11.1848, † 23.2.1918 – CH ▭ ThB XXXIII.

Tscharner, *Ilonay von* (Brun IV) → **Tscharner**, *Ilonay*

Tscharner, *Ilonay* (Tscharner, Ilonay von; Ilonay; Ilonay, Helene), painter, * 31.3.1889 Thusis, † 10.10.1972 Thusis – CH, RO, H ▭ Brun IV; LZSK; Plüss/Tavel I; Plüss/Tavel Nachtr..

Tscharner, *Johann von* (Tscharner, Johann Wilhelm von), painter, graphic artist, * 12.5.1886 Lemberg, † 20.6.1946 Zürich – CH, RO, RUS, H, F, PL ▭ Brun IV; DA XXXI; Plüss/Tavel II; ThB XXXIII; Vollmer IV.

Tscharner, *Johann Wilhelm von* (Brun IV; Plüss/Tavel II; ThB XXXIII) → **Tscharner**, *Johann von*

T'Scharner, *Théodore* (T'Scharner, Antoine-Théodore), landscape painter, etcher, * 14.2.1826 Namur, † 30.10.1906 Veurne – B, USA ▭ DPB II; Hughes; ThB XXXIII.

Tscharner-Spiegelhalter, *Helene* → **Tscharner**, *Ilonay*

Tscharschun, *Sergeij* → **Charchoune**, *Serge*

Tscharuschin, *Dmitrij Jakowlewitsch* (ThB XXXIII) → **Čarušin**, *Dmitrij Jakovlevič*

Tscharuschin, *Jewgenij Iwanowitsch* → **Čarušin**, *Evgenij Ivanovič*

Tscharuschin, *Nikita Jewgenjewitsch* → **Čarušin**, *Nikita Evgen'evič*

Tscharyschnikow, *Juri Iwanowitsch* → **Čaryšnikov**, *Jurij Ivanovič*

Tschaschnig, *Fritz*, painter, graphic artist, * 1904 Apen (Oldenburg) – D ▭ KüNRW II; Vollmer IV.

Tschauko, *Anton*, painter, * 1927 – A ▭ Fuchs Maler 20.Jh. IV.

Tschauner, *Emilio*, painter, master draughtsman, * 1904 Mährisch-Budwitz – D ▭ BildKueFfm.

Tschautsch, *Albert*, genre painter, * 20.12.1843 or 21.12.1843 Seelow (Brandenburg), l. 1899 – D ▭ ThB XXXIII.

Tschebotareff, *Pjotr Iwanowitsch* (ThB XXXIII) → **Čebotarev**, *Petr Ivanovič*

Tschech, *Gottlob*, architect (?), f. 1802, l. 1815 – PL ▭ ThB XXXIII.

Tschech, *Will* (Tschech, Willi), watercolourist, * 30.8.1891 Düsseldorf, l. about 1939 – D ▭ Davidson II.2; Vollmer IV.

Tschech, *Willi* (Davidson II.2) → **Tschech**, *Will*

Tschech-Löffler, *Gustav*, ceramist, sculptor, * 18.7.1912 Horni Litvínov – CZ ▭ Toman II.

Tschechne, *Irene*, ceramist, * 1.11.1955 Pforzheim – D ▭ WWCCA.

Tschechoff, *Andrej* (ThB XXXIII) → **Čochov**, *Andrej*

Tschechonin, *Ssergej Wassiljewitsch* (ThB XXXIII) → **Čechonin**, *Sergej Vasil'evič*

Tschechowskoj, *Wassili Grigorjewitsch* → **Čechovskoj**, *Vasilij Grigor'evič*

Tschefik Bey, calligrapher, † 1876 – TR, IL ▭ ThB XXXIII.

Tscheik, *Ernő*, watercolourist, still-life painter, landscape painter, * 13.3.1880 Nagykanizsa, l. 1939 – H ▭ MagyFestAdat; ThB XXXIII.

Tscheik, *Ernst* → **Tscheik**, *Ernő*

Tscheik, *Kálmán* → **Csipkés**, *Kálmán*

Tscheipur, *Antoni* → **Capuzio**, *Antoni*

Tschekijeff, *Fjodor Iwanowitsch* (ThB XXXIII) → **Čekiev**, *Fedor Ivanovič*

Tschekrygin, *Wassilij Nikolajewitsch* (ThB XXXIII) → **Čekrygin**, *Vasilij Nikolaevič*

Tschelan, *Hans*, genre painter, portrait painter, * 15.9.1873 Wien, † 13.5.1964 Wien – A ▭ Fuchs Maler 19.Jh. Erg.-Bd II; Fuchs Maler 19.Jh. IV; ThB XXXIII; Vollmer IV.

Tscheligi, *Lajos* (Tscheligi Csürös, Lajos), painter, * 10.8.1913 Budapest – H, CH ▭ KVS; MagyFestAdat.

Tscheligi Csürös, *Lajos* (MagyFestAdat) → **Tscheligi**, *Lajos*

Tschelischtschew, *Pawel Fjodorowitsch* → **Tchelitchew**, *Pavel*

Tschelitcheff, *Pavel* → **Tchelitchew**, *Pavel*

Tschelitscheff, *Pawel* (Vollmer IV) → **Tchelitchew**, *Pavel*

Tschelnakoff, *Nikita* (ThB XXXIII) → **Čelnakov**, *Nikita Fedorovič*

Tschemessoff, *Jewgraf Petrowitsch* (ThB XXXIII) → **Čemesov**, *Evgraf Petrovič*

Tschen, *Jen Tschiao* (Tschen Jen Tschiao), woodcutter, news illustrator, f. 1902 – RC ▭ Vollmer IV.

Tschen, *Yüan-du* → **Chen**, *Yuandu*

Tschen Jen Tschiao (Vollmer IV) → **Tschen**, *Jen Tschiao*

Tschen Yüan-du (Vollmer IV) → **Chen**, *Yuandu*

Tschentoff, *Polja* → **Chentova**, *Polina A.*

Tscheper, *Ludvík*, master draughtsman, f. 1825, l. 1859 – CZ ▭ Toman II.

Tschepzoff, *J. M.* → **Čepcov**, *Efim Michajlovič*

Tscher, *Abraham*, goldsmith, * about 1680, † 26.8.1746 Pfistern – CH ▭ ThB XXXIII.

Tscheremissinoff, *Anna von* → **Kügelgen**, *Anna von*

Tscherepanoff, *Nikifor Jewstafiewitsch* (ThB XXXIII) → **Čerepanov**, *Nikifor Evstigneevič*

Tscherepanow, *Juri* → **Čerepanov**, *Jurij Andreevič*

Tscherepnine, *Jessica*, flower painter, * 1938 Sussex – GB ▭ Spalding.

Tscherkassoff, *Michail Matwejewitsch* (ThB XXXIII) → **Čerkasov**, *Michail Matveevič*

Tscherkassoff, *Nikolaj Ssergejewitsch* (ThB XXXIII) → **Čerkasov**, *Nikolaj Sergeevič*

Tscherkassoff, *Pawel Alexejewitsch* (ThB XXXIII) → **Čerkasov**, *Pavel Alekseevič*

Tscherkef Hasan, calligrapher, f. 1573 – TR ▭ ThB XXXIII.

Tscherne, *Georg*, sculptor, * 25.5.1852 Wien, † 1889 (?) Wien – A ▭ ThB XXXIII.

Tschernezoff, *Grigorij Grigorjewitsch* (ThB XXXIII) → **Černecov**, *Grigorij Grigor'evič*

Tschernezoff, *Nikanor Grigorjewitsch* (ThB XXXIII) → **Černecov,** *Nikanor Grigor'evič*

Tschernik, *Iwan Denissowitsch* (ThB XXXIII) → **Černik,** *Ivan Denisovič*

Tschernikow, *J. G.* → **Černichov,** *Jakov Georgievič*

Tschernikow, *N. I.* → **Černikov,** *N. I.*

Tscherning (Künstler-Familie) (ThB XXXIII) → **Tscherning,** *Andreas*

Tscherning (Künstler-Familie) (ThB XXXIII) → **Tscherning,** *David*

Tscherning (Künstler-Familie) (ThB XXXIII) → **Tscherning,** *Johann*

Tscherning (Künstler-Familie) (ThB XXXIII) → **Tscherning,** *Johann Augustin*

Tscherning, *Andreas,* painter, f. 1677 – PL ⊞ ThB XXXIII.

Tscherning, *Anthonore* → **Christensen,** *Anthonore*

Tscherning, *Daniel David* (Toman II) → **Tscherning,** *David*

Tscherning, *David* (Tscherning, Daniel David), copper engraver, * about 1610, † 1673 – PL, CH, F, A, CZ ⊞ List; ThB XXXIII; Toman II; Weilbach VIII.

Tscherning, *Eleonore* (Tscherning, Eleonore Christine), landscape painter, decorative painter, * 4.7.1817 Lappen (Helsingör), † 3.7.1890 Kopenhagen – DK ⊞ ThB XXXIII; Weilbach VIII.

Tscherning, *Eleonore Christine* (ThB XXXIII; Weilbach VIII) → **Tscherning,** *Eleonore*

Tscherning, *Jan* (Toman II) → **Tscherning,** *Johann*

Tscherning, *Johann* (Tscherning, Jan), copper engraver, f. 1684, l. 1729 – PL ⊞ ThB XXXIII; Toman II.

Tscherning, *Johann Augustin,* painter, * about 1704, † 25.8.1741 – PL ⊞ ThB XXXIII.

Tscherning, *Sara Birgitte* → **Ulrik,** *Sara*

Tschernjawskaja, *Jelisaweta* → **Černjavskaja,** *Elisaveta Aleksandrovna*

Tschernoff, *Andrei* (ThB XXXIII) → **Černyj,** *Andrej Ivanovič*

Tschernoff, *Nikolai* (?) (ThB XXXIII) → **Černov,** *Nikolaj Stepanovič*

Tschernomordik, *Awenir Iosifowitsch* → **Černomordik,** *Avenir Iosifovič*

Tschernyschoff, *Alexej Filippowitsch* (ThB XXXIII) → **Černyšev,** *Aleksej Filippovič*

Tscherpel, *Silvester,* porcelain painter, glass painter, f. 1894 – CZ ⊞ Neuwirth II.

Tscherte, *Johann,* architect, * about 1480 Brünn, † 20.9.1552 Wien – A ⊞ ThB XXXIII.

Tscherter, *Otto* → **Kuhn,** *Louise*

Tschertta, *Johann* → **Tscherte,** *Johann*

Tscheshin, *Andrej* → **Čežin,** *Andrej*

Tschesskij, *Iwan Wassiljewitsch* → **Českij,** *Ivan Vasil'evič*

Tschesskij, *Kosjma Wassiljewitsch* → **Českij,** *Koz'ma Vasil'evič*

Tschestschulin, *D. N.* → **Čečulin,** *Dmitrij Nikolaevič*

Tschetschorke, portrait painter, history painter, f. before 1826, l. 1836 – D ⊞ ThB XXXIII.

Tschetschulin, *Dmitri Nikolajewitsch* → **Čečulin,** *Dmitrij Nikolaevič*

Tscheuschner, *Marie,* portrait painter, artisan, * 28.5.1867 Hannover, l. before 1939 – D ⊞ ThB XXXIII.

Tscheuschner-Cucuel, *Marie* → **Tscheuschner,** *Marie*

Tschewakinskij, *Ssawwa Iwanowitsch* (ThB XXXIII) → **Čevakinskij,** *Savva Ivanovič*

Tschi, *Kuei schen* (Tschi Kuei schen), woodcutter, f. 1939 – RC ⊞ Vollmer IV.

Tschi Kuei schen (Vollmer IV) → **Tschi,** *Kuei schen*

Tschi Pai-shih (Vollmer IV) → **Qi,** *Baishi*

Tschiaureli, *Michail* → **Čiaureli,** *Michail*

Tschichold, *Jan,* book art designer, poster artist, calligrapher, * 2.4.1902 Leipzig, † 11.8.1974 Locarno – D, CH ⊞ DA XXXI; Vollmer IV.

Tschichold, *Johannes* → **Tschichold,** *Jan*

Tschiderer, *Johann Baptist,* woodcarving painter or gilder, f. 1717, † 16.12.1742 – A ⊞ ThB XXXIII.

Tschiderer, *Johann Paul,* sculptor, * Pians, f. 1698, † 21.8.1720 Donauwörth – A ⊞ ThB XXXIII.

Tschiderer, *Mathias,* painter, * Landeck (Tirol) (?), f. about 1800 – D, L ⊞ ThB XXXIII.

Tschiedel, *Ant.,* porcelain painter, f. 1894 – CZ ⊞ Neuwirth II.

Tschiedel, *Franz,* porcelain painter, glass painter, f. 1878, l. 1908 – CZ ⊞ Neuwirth II.

Tschiedel, *Josef,* miniature painter, * 2.6.1902 Wien, † 11.7.1981 Wien – A ⊞ Fuchs Maler 20.Jh. IV.

Tschiepo, *Hanns Ulrich,* pewter caster, f. 1546, l. 1567 – CH ⊞ Bossard.

Tschiepo, *Niklaus,* pewter caster, f. 1566 – CH ⊞ Bossard.

Tschiepo, *Peter,* pewter caster, f. 1575, l. 1591 – CH ⊞ Bossard.

Tschierscheke, *Georg Diedrich* → **Tschierske,** *Georg Diedrich*

Tschierschky, *Sabine,* painter, graphic artist, illustrator, * 1943 Breslau – PL, D ⊞ KüNRW VI.

Tschierscke, *Diedrik* → **Tschierske,** *Georg Diedrich*

Tschierse, *Paul,* porcelain painter, f. 1908 – A ⊞ Neuwirth II.

Tschierske, *Georg,* landscape gardener, f. 1729, † 1753 Plön – D ⊞ Weilbach VIII.

Tschierske, *Georg Diedrich,* architect, landscape gardener, * about 1720 Plön (?), l. 1780 – D ⊞ ThB XXXIII; Weilbach VIII.

Tschiersky, *Georg Diedrich* → **Tschierske,** *Georg Diedrich*

Tschiffeli, *Friedrich Ludwig Rudolf,* sculptor, * before 13.4.1775 Bern (?), † Paris, l. 1803 – F, CH ⊞ Brun III.

Tschiffeli, *Jean Emanuel,* clockmaker, * about 1720 Neuenstadt, † 11.3.1795 Bern – CH ⊞ Brun III.

Tschiffeli-Christen, *Rosalie* (ThB XXXIII) → **Christen,** *Rosalie*

Tschimbert-Walch, *Catherine,* painter, f. before 1982 – F ⊞ Bauer/Carpentier V.

Tschinkel, *A.,* porcelain painter, f. 1894 – CZ ⊞ Neuwirth II.

Tschinkel, *Erich,* painter, photographer, * 22.2.1948 Leibnitz – A ⊞ Fuchs Maler 20.Jh. IV; List.

Tschinkel, *Franz,* painter, * 1876, † 28.3.1929 Tetschen – CZ ⊞ Vollmer IV.

Tschirch, *Egon,* painter, book designer, commercial artist, * 1889 Rostock, l. before 1958 – D ⊞ Vollmer IV.

Tschirch, *Johann Gottlieb,* architect, * Friedeberg (Schlesien), f. 1795, † 1807 – PL ⊞ ThB XXXIII.

Tschirikow, *Ossip* → **Čirikov,** *Osip Semenovič*

Tschirikowa, *Ljudmilla* → **Čirikova-Šnitnikova,** *Ljudmila Evgen'evna*

Tschirin, *Prokopij* (ThB XXXIII) → **Čirin,** *Prokopij Ivanov*

Tschirin, *Wassilij* (ThB XXXIII) → **Čirin,** *Vasilij*

Tschirkoff, *Alexander Innokentjewitsch* (ThB XXXIII) → **Čirkov,** *Aleksandr Innokent'evič*

Tschirky, *Karl,* painter, graphic artist, * 12.4.1931 St. Gallen – CH ⊞ KVS; LZSK; Plüss/Tavel II.

Tschirner, *Carl (1826),* painter, f. before 1826, l. 1842 – D ⊞ ThB XXXIII.

Tschirner, *Carl (1870),* porcelain painter (?), f. 1870, l. 1894 – D ⊞ Neuwirth II.

Tschirschky und Bögendorff, *Friedrich von,* master draughtsman, etcher, * 3.1.1777 Gnadenfrei, † 25.2.1853 Dresden – D, PL ⊞ ThB XXXIII.

Tschirske, *Joh. Georg,* goldsmith, f. 1693, l. 1700 – PL, D ⊞ ThB XXXIII.

Tschishikow, *Viktor Alexandrowitsch* → **Čižikov,** *Viktor Aleksandrovič*

Tschishoff, *Matwej Afanassjewitsch* (ThB XXXIII) → **Čižov,** *Matvej Afanas'evič*

Tschishow, *Michail Stepanowitsch* → **Čižov,** *Michail Stepanovič*

Tschistjakoff, *Pawel Petrowitsch* (ThB XXXIII) → **Čistjakov,** *Pavel Petrovič*

Tschitschagoff, *Dimitri Nikolajewitsch* → **Čičagov,** *Dmitrij Nikolaevič*

Tschitschagóff, *Michail Nikolajewitsch* (ThB XXXIII) → **Čičagov,** *Michail Nikolaevič*

Tschitschagow, *Michail Nikolajewitsch* → **Čičagov,** *Michail Nikolaevič*

Tschitschagow, *Nikolai Iwanowitsch* → **Čičagov,** *Nikolaj Ivanovič*

Tschitschagowa, *Galina Dmitrjewna* → **Čičagova,** *Galina Dmitrievna*

Tschitschaporisdse → **Čičaporisdze**

Tschitscheleff → **Čičelev,** *Ivan Dmitrievič*

Tschitscheljoff, *Nikolai Iwanowitsch* (ThB XXXIII) → **Čičelev,** *Nikolaj Ivanovič*

Tschiwiljoff, *Michail Nikandrowitsch* (ThB XXXIII) → **Čivilev,** *Michail Nikandrovič*

Tschmutoff, *Iwan Iwanowitsch* (ThB XXXIII) → **Čmutov,** *Ivan Ivanovič*

Tscho, *Pan Pin* (Tscho Pan Pin), graphic artist, f. 1942 – RC ⊞ Vollmer IV.

Tscho Pan Pin (Vollmer IV) → **Tscho,** *Pan Pin*

Tschödeli, *Ludi,* pewter caster, f. 1545, l. 1547 – CH ⊞ Bossard.

Tschön, *Ban-ding* (Tschön Ban-ding), painter, * 1875 Jiangsu – RC ⊞ Vollmer IV.

Tschön, *Ds'-fön* (Tschön Ds'-fön), painter, * 5.1898, l. before 1958 – RC ⊞ Vollmer IV.

Tschön Ban-ding (Vollmer IV) → **Tschön,** *Ban-ding*

Tschön Ds'-fön (Vollmer IV) → **Tschön,** *Ds'-fön*

Tschöper, *Jan Václav* (Toman II) → **Tschöper,** *Johann Wenzel*

Tschöper, *Johann Wenzel* (Tschöper, Jan Václav), painter, architect, * 19.11.1728 Brüx, † 1810 – CZ ⊞ ThB XXXIII; Toman II.

Tschörtner, *Hellmuth,* painter, book art designer, typeface artist, * 1.9.1911 See (Ober-Lausitz) – D ⊞ Vollmer IV.

Tschötschel, *Bruno,* wood sculptor, * 29.3.1874 Breslau, l. before 1939 – PL ⊞ ThB XXXIII.

Tschoglokoff, *Michail Iwanowitsch* (ThB XXXIII) → **Čoglokov**, *Michail Ivanov*

Tschogsom, *Badamshawyn* → **Čogsom Badamžawyn**

Tschohl-Stock, *Ursula*, painter, assemblage artist, * 1937 Stuttgart – D ⌶ Nagel.

Tscholl, *Josef*, master draughtsman, portrait painter, landscape painter, * 24.12.1876 Schlanders, † 13.4.1954 Landeck (Tirol) – I, A ⌶ Fuchs Maler 19.Jh. IV; Vollmer IV.

Tschonder, *Jacob*, painter, † 19.11.1712 Breslau – PL ⌶ ThB XXXIII.

Tschop, *Jakob*, bell founder, f. 1507, l. 1523 – CH ⌶ ThB XXXIII.

Tschopp, *Balz*, painter, * 22.4.1955 Basel – CH ⌶ KVS.

Tschopp, *Irene*, sculptor, f. 1698 – CH ⌶ Brun III.

Tschopp, *Piot*, painter, * 23.5.1951 Liestal – CH ⌶ KVS.

Tschorny, *Andrej* → **Černyj**, *Andrej Ivanovič*

Tschott, *Josef Anton*, sculptor, f. 1741 – A ⌶ ThB XXXIII.

Tschoudy, master draughtsman, f. 1810 – F ⌶ Audin/Vial II.

Tschoyer, *Roland*, landscape painter, * 7.6.1912 Brixen – I ⌶ Fuchs Maler 20.Jh. IV; Vollmer IV.

Tschrepp, *Theo*, painter, * 7.11.1913 Meran – I ⌶ Comanducci V.

Tschub, *Friedrich*, goldsmith, * Prinken (?), f. 1639 – CH ⌶ Brun IV.

Tschubarjan, *Gugas Grigorjewitsch* → **Čubaryan**, *Łukas Grigori*

Tschuchovski, *Orlin* → **Čuchovski**, *Orlin Jordanov*

Tschudi → **Tschoudy**

Tschudi, *Aegidius*, cartographer, * 5.2.1505 Glarus, † 28.2.1572 Glarus – CH ⌶ ThB XXXIII.

Tschudi, *Friedel* → **Stauffacher**, *Friedel*

Tschudi, *Gilg* → **Tschudi**, *Aegidius*

Tschudi, *Hans Heinrich*, goldsmith, f. 3.8.1614, l. 1640 – CH ⌶ Brun IV.

Tschudi, *Hans Peter*, painter, f. 1692 – CH ⌶ ThB XXXIII.

Tschudi, *Kaspar Fridolin*, goldsmith, * 20.9.1669 Glarus, † 1743 Glarus – CH ⌶ Brun IV; ThB XXXIII.

Tschudi, *Lili* (Tschudi, Lill; Tschudi, Lilian Susanna Ursula), painter, linocut artist, * 2.9.1911 Schwanden (Glarus) – CH ⌶ British printmakers; KVS; LZSK; Plüss/Tavel II; Vollmer VI.

Tschudi, *Lilian Susanna Ursula* (Plüss/Tavel II) → **Tschudi**, *Lili*

Tschudi, *Lill* (British printmakers; KVS; LZSK) → **Tschudi**, *Lili*

Tschudi, *Peter Joseph*, goldsmith, painter, * 12.8.1705 Glarus, † 1.8.1774 – CH ⌶ Brun IV.

Tschudi, *Rudolf*, portrait painter, landscape painter, still-life painter, * 27.4.1855 Schanden-Glarus (Schweiz), † 23.7.1923 Cincinnati (Ohio) – USA, CH ⌶ Falk; Pavière III.2; Samuels; ThB XXXIII.

Tschudin, *Raymond (1901)* (Tschudin, Raymond), sculptor, medalist, f. 1901 – F ⌶ Bénézit.

Tschudin, *Raymond (1922)* (Tschudin, Raymond), architect, * 28.6.1922 Genf – CH ⌶ Vollmer VI.

Tschudin, *Rudolf*, sculptor, * 17.6.1960 Liestal – CH ⌶ KVS.

Tschudy, *Herbert Bolivar*, watercolourist, * 28.12.1874 Plattsburg (Ohio), † 1946 Brooklyn (New York) – USA ⌶ EAAm III; Falk; Vollmer IV.

Tschudy, *Johann*, engineer, * 1699 Basel, † 1763 – CH ⌶ Brun IV.

Tschudy, *Johannes*, ebony artist, f. 1701 – CH ⌶ ThB XXXIII.

Tschudy, *Theophil*, architect, * 6.3.1847 Mumpf (Aargau), l. after 1908 – CH ⌶ ThB XXXIII.

Tschümperlin, *Joseph*, watercolourist, lithographer, * 9.11.1809 Schwyz, † 14.11.1868 Schwyz – CH ⌶ ThB XXXIII.

Tschuikoff, *Ssemjon* → **Čujkov**, *Semen Afanas'evič*

Tschujkow, *Iwan* → **Čujkov**, *Ivan*

Tschujkow, *Semjon Afanassjewitsch* → **Čujkov**, *Semen Afanas'evič*

Tschuklew, *Peter* → **Čuklev**, *Petăr Panov*

Tschukmassoff, *Iwan Ioakimowitsch* → **Čukmasov**, *Ivan Ioakimovič*

Tschuksin, *Dmitrij Iljitsch* → **Čuksin**, *Dmitrij Il'ič*

Tschuksin, *Jewstafij Iljitsch* → **Čuksin**, *Evstafij Il'ič*

Tschulkoff, *Leontij* → **Čulkov**, *Leontij Ivanov*

Tschumi, *Bernard*, architect, * 25.1.1944 Lausanne – CH ⌶ DA XXXI.

Tschumi, *Jean*, architect, * 1904, † 1962 Lausanne – CH ⌶ Vollmer VI.

Tschumi, *Jean André*, architect, * 14.2.1904 Genf, † 25.1.1962 – CH ⌶ Plüss/Tavel II.

Tschumi, *Johannes*, clockmaker, * about 1739 Wolfisberg (Wiedlisbach), † 27.10.1806 Bern – CH ⌶ Brun III.

Tschumi, *Otto*, book illustrator, painter, graphic artist, * 4.8.1904 Bittwil (Bern), † 18.2.1985 Bern – CH ⌶ KVS; LZSK; Plüss/Tavel II; Vollmer IV.

Tschumper-Koprio, *Bruno*, painter, * 11.5.1933 St. Gallen – CH ⌶ KVS.

Tschunder, *Jacob* → **Tschonder**, *Jacob*

Tschungko, *Franz Anton*, painter, f. about 1750 – A ⌶ ThB XXXIII.

Tschupjatow, *Leonid Terentjewitsch* → **Čupjatov**, *Leonid Terent'evič*

Tschupp, *Hans Jost*, glass painter, * 1637, † 1712 – CH ⌶ ThB XXXIII.

Tschupp, *Irene* → **Tschopp**, *Irene*

Tschuppik, *Ferdinand*, master draughtsman, f. 1801 – CZ ⌶ Toman II.

Tschuppik, *Klothilde*, landscape painter, * 14.3.1865 München, † 31.1.1926 München – D ⌶ ThB XXXIII.

Tschuprina, *Volodymyr* → **Čupryna**, *Volodymyr Hryhorovyč*

Tschurakow, *Stepan Sergejewitsch* → **Čurakov**, *Stepan Sergeevič*

Tschuraków̌a, *María Sergéjewna* → **Čurakova**, *Marija Sergeevna*

Tschurikoff, *Fjodor* → **Čurikov**, *Fedor Fedorovič*

Tschurljanis, *Nikolai Konstantinowitsch* (ThB XXXIII) → **Čiurlionis**, *Mikalojus Konstantinas*

Tschurn, *Bartoloměj* → **Čurn**, *Bartoloměj*

Tschurtschenthaler, *Ivo*, architect, * 25.10.1885 Bozen, l. before 1962 – I ⌶ Vollmer VI.

Tschurtschenthaler, *Josef*, landscape painter, * 1826 Innsbruck, † 1850 Wien – A ⌶ Fuchs Maler 19.Jh. IV; ThB XXXIII.

Tschusiya, *Tilsa*, painter, * 1936 Supe, † 23.9.1984 Lima – PE ⌶ DA XXXI.

Tse Ko Yate → **Big Bow**, *Woody*

Tse Tsan → **Velarde**, *Pablita*

Tsei, *Jewgeni Suleimanowitsch* → **Cej**, *Evgenij Sulejmanovič*

Tsekolis, *Raphail*, painter, * Neapel, f. 1839, l. 1852 – GR, I ⌶ Lydakis IV.

Tselios, *Konstantinos*, painter, decorator, * 1941 Irakleia (Serres) – GR ⌶ Lydakis IV.

Tselkov, *Oleg* → **Celkov**, *Oleg Nikolaevič*

Tselos, *Dimitri Theodore*, illustrator, * 21.10.1901 Tripolis (Griechenland) – USA, GR ⌶ EAAm III.

Tsemperidis, *Leonidas* → **Tsemperoph**, *Leonidas*

Tsemperoph, *Leonidas*, painter, * 15.8.1913 Gelendžik – GR, RUS ⌶ Lydakis IV.

Tseng, *Pei-Yao*, painter, * 1927 – RC ⌶ ArchAKL.

Tseng Yu-Ho (EAAm III) → **Zeng**, *Youhe*

T'Seraerts, *Corneille* → **Tseraerts**, *Corneille*

Tseraerts, *Corneille*, tapestry craftsman, f. 1501 – B, NL ⌶ ThB XXXIII.

Tserel'son, *Yakov* → **Cirel'son**, *Jakov Isaakovič*

Tserkezu, *Dimitra*, painter, * Phanari (Konstantinopel), f. 1952 – GR ⌶ Lydakis IV.

T'Sermertens, *Kaerle*, sculptor, f. 1525, l. 1537 – B, NL ⌶ ThB XXXIII.

Tsetlin, *Alexander* → **Cejtlin**, *Aleksandr (1919)*

Tseva-Konstanti, *Angeliki*, painter, ceramist, * 21.12.1938 Koropi (Attika) – GR ⌶ Lydakis IV; Lydakis V.

Tsewa-Konstanti, *Angeliki* → **Tseva-Konstanti**, *Angeliki*

Tsigal, *Vladimir Efimovich* → **Cigal'**, *Vladimir Efimovič*

Tsigkidu-Alexandratu, *Xenia*, painter, ceramist, * 16.3.1946 Beroia – GR ⌶ Lydakis IV.

Tsigkos, *Athanasios*, painter of saints, architect, * 1914 Eleusina, † 1965 Athen – GR ⌶ Lydakis IV.

Tsigkos, *Thanasis* → **Tsigkos**, *Athanasios*

Tsiller, *Iosifina* → **Dima-Tsiller**, *Iosifina*

Tsiller, *Iosiphina* → **Dima-Tsiller**, *Iosifina*

Tsimenis, *Leandros*, painter, sculptor, stage set designer, * 1909 Aigio – GR ⌶ Lydakis IV; Lydakis V.

Tsimigkatos, *Charalampos* → **Tsimigkatos**, *Mpampis*

Tsimigkatos, *Mpampis*, artist, * 1917 Athen – GR ⌶ Lydakis IV.

Tsimperi, *Nastia*, painter, stage set designer, * 6.10.1940 Thessaloniki – GR ⌶ Lydakis IV.

Tsimpuris, *Chr.*, sculptor – GR ⌶ Lydakis IV.

Tsinajinie, *Andrew*, painter, illustrator, * 1918 Rough Rock (Arizona) – USA ⌶ Samuels.

Tsingos, *Thanos*, painter, architect, stage set designer, * 19.8.1914 Eleusis, † 26.1.1965 Athen – GR ⌶ DA XXXI.

Tsiperson, *Lev Osipovich* → **Ciperson**, *Lev Osipovič*

Tsirigkulis, *Leonidas*, painter, * 1937 Athen – GR ⌶ Lydakis IV.

Tsirigotis, *Periklis*, painter, * 1865 Kerkyra, † 1924 Kairo – GR ⌶ Lydakis IV.

Tsirogiannis, *Apostolos*, painter, * 8.1.1946 Chalkiades (Arta) – GR ⌶ Lydakis IV.

Tsiropulas, *Grigoris*, sculptor – GR ⌶ Lydakis IV.

Tsisete, *Percy*, painter, f. 1946 – USA ⌶ Falk.

Tsitsanis, *Dimitrios*, painter, * 1930 Athen – GR ⌶ Lydakis IV.

Tsitsi, *Simoni*, painter, * 12.12.1919
Konstantinopel – GR ⊏⊐ Lydakis IV.
Tsitsipis, *Allen* → Tsitsipis, *Giannis*
Tsitsipis, *Dimitrios*, painter, * 1911
Amphikleia (Lokrida) – GR
⊏⊐ Lydakis IV.
Tsitsipis, *Giannis*, painter, stage set
designer, * 5.2.1950 Athen – GR
⊏⊐ Lydakis IV.
Tsitsovits, *Alex*, painter, f. 1947 – A
⊏⊐ Fuchs Maler 20.Jh. IV.
Tsiupko, *Volodymyr* → Cjupko, *Volodymyr
Fedorovyč*
Tsizek, *Karolos*, engraver, graphic artist,
* 1922 Brescia (Italien)(?) – GR
⊏⊐ Lydakis IV.
Tsochas, *Odysseas*, sculptor – GR
⊏⊐ Lydakis V.
Tsoclis, *Costas*, painter, sculptor,
* 24.5.1930 Athen – GR, F
⊏⊐ ContempArtists.
Tsoklis, *Dimitrios*, painter, * 1930 Athen
– GR, B ⊏⊐ Lydakis IV.
Tsoklis, *Kostas*, painter, * 1930 Athen
– GR, F ⊏⊐ Lydakis V.
Tsokos, *Dionysios*, painter, * 1805 or 1820
Zakynthos, † after 1862 Athen – GR
⊏⊐ Lydakis IV.
Tsolakis, *Grigorius*, painter, * 1880 Volos,
l. 1903 – GR, D ⊏⊐ Lydakis IV.
Tsomidis, *Euthymios*, painter,
* 1915 Kolyora (Kleinasien) – GR
⊏⊐ Lydakis IV.
Tsomidis, *Miltiadis*, sculptor, * 1952
Athen – GR ⊏⊐ Lydakis V.
Tsonev, *Kiril*, painter, * 1.1.1896
Kyustendil, † 5.4.1961 Sofia – BG
⊏⊐ DA XXXI.
Tsong, *Pu*, painter, * 1947 – RC
⊏⊐ ArchAKL.
Tsonyuv, *Simeon* → Vitanov, *Simeon
Conjuv* (1762)
Tsonyuv, *Vitan* → Vitanov, *Papa Vitan*
(1760)
Tsortis → Zortzis
Tsou I-kuei (ThB XXXIII) → Zou, *Yigui*
Tssepper, *Johann Wenzel* → Tschöper,
Johann Wenzel
Tsū, painter, * 1559, † 1616 – J
⊏⊐ Roberts.
Tsu-hsüan → Sung Xu
Tsubai, sculptor, f. about 1378 – J
⊏⊐ Roberts.
Tsubaki, *Nizan* (Tsubaki Nizan), painter,
* 1873, † 1905 – J ⊏⊐ Roberts.
Tsubaki, *Sadao* (Tsubaki Sadao), painter,
* 10.2.1896 Yonezawa, † 1957 – J
⊏⊐ Roberts; Vollmer IV.
Tsubaki Hitsu (Chinzan), painter, * 1801
Edo, † 7.8.1854 Edo – J ⊏⊐ ThB VI.
Tsubaki Nizan (Roberts) → Tsubaki,
Nizan
Tsubaki Sadao (Roberts) → Tsubaki,
Sadao
Tsubaki Takashi → Tsubaki, *Nizan*
Tsubata, *Michihiko* (Tsubata Michihiko),
painter, * 1868, † 1938 – J ⊏⊐ Roberts.
Tsubata Kai → Tsubata, *Michihiko*
Tsubata Michihiko (Roberts) → Tsubata,
Michihiko
Tsubokawa Masaaki → Yūki, *Masaaki*
Tsuchida, *Bakusen* (Tsuchida Bakusen;
Tsuchida, Kinji), painter, * 9.2.1887,
† 10.6.1936 Kyōto – J, F ⊏⊐ DA XXXI;
Roberts; Vollmer IV.
Tsuchida, *Hiromi*, photographer,
* 20.12.1939 Fukuj – J ⊏⊐ DA XXXI;
List; Naylor.
Tsuchida, *Kinji* (Vollmer IV) → Tsuchida,
Bakusen

Tsuchida Bakusen (Roberts) → Tsuchida,
Bakusen
Tsuchida Sōetsu → Sōetsu
Tsuchimochi Ninsaburō → Hokusai
Tsuchiya, *Tilsa*, painter, * 1936 Supe
– PE, F ⊏⊐ Ugarte Eléspuru.
Tsuchiya Yoshikata → Zenshirō
Tsuchlos, *Brasidas*, painter, * 24.1.1904
Athen – GR, F ⊏⊐ Lydakis IV.
Tsuda, *Kamejirô* (Vollmer IV) → Tsuda,
Seifū
Tsuda, *Seifū* (Tsuda Seifū; Tsuda,
Kamejirô), painter, * 12.9.1880
Kyōto, l. before 1976 – J ⊏⊐ Roberts;
Vollmer IV.
Tsuda, *Seishū* (Tsuda Seishū), painter,
* 1907 Kyōto, † 1952 Harbin – J, F
⊏⊐ Roberts.
Tsuda, *Shinobu*, metal artist, * 23.10.1875,
† 17.2.1946 Tokio – J ⊏⊐ Vollmer IV.
Tsuda Kamejirô → Tsuda, *Seifū*
Tsuda Kyūho → Kyūho (1701)
Tsuda Ōkei → Hokkai
Tsuda Seifū (Roberts) → Tsuda, *Seifū*
Tsuda Seishū (Roberts) → Tsuda, *Seishū*
Tsūdai → Yoshimi
Tsudaka, *Waichi*, painter, * 1.11.1911 – J
⊏⊐ Vollmer IV.
Tsugiyasu (?) → Yūshō (1533)
Tsuguzane → Keisai (1764)
Tsuisai → Chōnyū
Tsuishu (Lackkünstler-Schule) (Roberts) →
Tsuishu, *Yōsei*
Tsuishu (Lackkünstler-Schule) (Roberts) →
Yōsei (1356)
Tsuishu (Lackkünstler-Schule) (Roberts) →
Yōsei (1381)
Tsuishu (Lackkünstler-Schule) (Roberts) →
Yōsei (1487)
Tsuishu (Lackkünstler-Schule) (Roberts) →
Yōsei (1492)
Tsuishu (Lackkünstler-Schule) (Roberts) →
Yōsei (1501)
Tsuishu (Lackkünstler-Schule) (Roberts) →
Yōsei (1521)
Tsuishu (Lackkünstler-Schule) (Roberts) →
Yōsei (1586)
Tsuishu (Lackkünstler-Schule) (Roberts) →
Yōsei (1654)
Tsuishu (Lackkünstler-Schule) (Roberts) →
Yōsei (1680)
Tsuishu (Lackkünstler-Schule) (Roberts) →
Yōsei (1683)
Tsuishu (Lackkünstler-Schule) (Roberts) →
Yōsei (1735)
Tsuishu (Lackkünstler-Schule) (Roberts) →
Yōsei (1765)
Tsuishu (Lackkünstler-Schule) (Roberts) →
Yōsei (1779)
Tsuishu (Lackkünstler-Schule) (Roberts) →
Yōsei (1791)
Tsuishu (Lackkünstler-Schule) (Roberts) →
Yōsei (1812)
Tsuishu (Lackkünstler-Schule) (Roberts) →
Yōsei (1848)
Tsuishu (Lackkünstler-Schule) (Roberts) →
Yōsei (1858)
Tsuishu (Lackkünstler-Schule) (Roberts) →
Yōsei (1861)
Tsuishu (Lackkünstler-Schule) (Roberts) →
Yōsei (1870)
Tsuishu, *Yōsei* (Tsuishu (Lackkünstler-
Schule)), japanner, * 8.1880 Tokio,
† 3.11.1952 Tokio – J ⊏⊐ Roberts;
Vollmer IV.
Tsuji, *Aizō* (Tsuji Aizō), painter,
woodcutter, * 1895 Ōsaka, † 1964
– J ⊏⊐ Roberts.
Tsuji, *Futoshi*, painter, * 1925 Gifu – J
⊏⊐ Vollmer VI.

Tsuji, *Hisashi* (Tsuji Hisashi), landscape
painter, * 20.2.1884, l. before 1976 – J
⊏⊐ Roberts; Vollmer IV.
Tsuji, *Kakō* (Tsuji Kakō), painter,
woodcutter, * 1870, † 1931 – J
⊏⊐ Roberts.
Tsuji, *Shindō*, sculptor, * 28.10.1910
Tottori (?), † 18.8.1981 Kyōto – J
⊏⊐ DA XXXI; Vollmer IV.
Tsuji Aizō (Roberts) → Tsuji, *Aizō*
Tsuji Hisashi (Roberts) → Tsuji, *Hisashi*
Tsuji Kakō (Roberts) → Tsuji, *Kakō*
Tsuji Tsuchinosuke → Taniguchi, *Kōkyō*
Tsuji Unosuke → Tsuji, *Kakō*
Tsuji Yajirō → Hōzan (1822)
Tsuji Yoshikage → Tsuji, *Kakō*
Tsujimura, *Shōka* (Tsujimura Shōka),
japanner, * 1867, † 1929 – J
⊏⊐ Roberts.
Tsujimura Shōka (Roberts) → Tsujimura,
Shōka
Tsūjin Dōjin → Setten
Tsujiya Tampo → Tampo
Tsukatu-Kusia, *Ioanna*, painter,
* 18.10.1920 Alexandria – GR
⊏⊐ Lydakis IV.
Tsukchas, *Georgios*, painter, * 21.12.1941
Deryneia (Ammochotos) – GR, CY
⊏⊐ Lydakis IV.
Tsukerman, *B. Ya.* (Milner) →
Zukerman, *Bencion*
Tsukerman, *B.Ya.* → Zukerman, *Bencion*
Tsuki-o-nagisa → Nikka
Tsukimaro, woodcutter, painter, f. 1804,
† 1830 – J ⊏⊐ Roberts.
Tsukioka → Settei (1710)
Tsukioka, *Kōgyo* (Tsukioka Kōgyo),
woodcutter, * 1869 Edo, † 1927 – J
⊏⊐ Roberts.
Tsukioka, *Yoshitoshi* (DA XXXI) →
Yoshitoshi
Tsukioka Ginji → Tōrin (1789)
Tsukioka Kinzaburō → Yoshitoshi
Tsukioka Kōgyo (Roberts) → Tsukioka,
Kōgyo
Tsukioka Sadanosuke → Tsukioka, *Kōgyo*
Tsukioka Settei → Sekkei (1801)
Tsukioka Shūei → Sessai (1839)
Tsuknidis, *Dimitris*, sculptor, * 1912 Volos
– GR ⊏⊐ Lydakis IV.
Tsuladze, *Zaur* → Culadze, *Zaur*
Tsultem, *Njam Osoryn* → Cultem Njam-
Osoryn
Tsuma-Pippa, *Anna*, painter, * 1914 Athen
– GR ⊏⊐ Lydakis IV.
Tsumas, *Dimitris*, wood carver, * 1938
Anthophyto (Naupaktia) – GR
⊏⊐ Lydakis V.
Tsumbo Tōrin → Tōrin (1701)
Tsunejiro → Yoshitaki
Tsunekawa Shigenobu → Shigenobu
(1720)
Tsunekichi → Takeuchi, *Seihō*
Tsunemasa, painter, f. 1716, l. 1748 – J
⊏⊐ Roberts.
Tsunemitsu, painter, f. 1401 – J
⊏⊐ Roberts.
Tsunenobu (Kanō Tsunenobu; Tsunenobu,
Kano), painter, * 18.4.1636 Kyōto,
† 21.2.1713 Edo – J ⊏⊐ DA VIII;
Roberts; ThB XXXIII.
Tsunenobu, *Kano* (ThB XXXIII) →
Tsunenobu
Tsunenori (Roberts) → Asukabe no
Tsunenori
Tsunenori → Eisen (1753)
Tsunenoshin → Impo
Tsuneoka, *Bunki* (Tsuneoka Bunki),
painter, * 1898, l. before 1976 – J
⊏⊐ Roberts.

Tsuneoka Bunki (Roberts) → **Tsuneoka, Bunki**

Tsunetaka, painter, f. 1186 – J ▭ Roberts.

Tsunetatsu, painter, f. 1751, l. 1764 – J ▭ Roberts.

Tsunetoki → **Tsunetatsu**

Tsuneyoshi, painter, f. about 882 – J ▭ Roberts.

Tsuneyuki, painter, * 1676 (?), † 1741 (?) – J ▭ Roberts.

Tsunoda Kunisada → **Kunisada** (1786)

Tsunosuke → **Tetsuseki**

Tsurana → **Kangyo**

Tsurao, painter, * 1810, † 1868 – J ▭ Roberts.

Tsurazawa Moriyoshi → **Tangei**

Tsurugaoka Itsumin → **Kakei** (1738)

Tsurukichi → **Kunifusa**

Tsuruktsoglu, *Ippokratis*, painter, * 1872 Smyrna, † 2.1929 Thessaloniki – GR, D ▭ Lydakis IV.

Tsuruoka, *Masao*, painter, sculptor, * 16.2.1907 – J ▭ Vollmer IV.

Tsuruoka Rosui → **Rosui**

Tsuruta, *Gorō* (Tsuruta Gorō), painter, * 1890 Tokio, l. before 1976 – J ▭ Roberts.

Tsuruta Gorō (Roberts) → **Tsuruta**, *Gorō*

Tsuruta Takuchi → **Takuchi**

Tsuruzawa Kanenobu → **Tanzan**

Tsuruzawa Kenshin → **Tanzan**

Tsuruzawa Moriteru → **Tanryū**

Tsuruzawa Moriteru → **Tansaku**

Tsuruzawa Moriyuki → **Tansen** (1816)

Tsuruzawa Ryōshin → **Tanzan**

Tsuruzawa Shuken → **Tanzan**

Tsurvoka, *T.*, portrait painter, f. 1931 – USA ▭ Hughes.

Tsusis, *Athanasios*, painter, * 1925 Kalliphonio (Achaia) – GR ▭ Lydakis IV.

Tsutaya, *Ryūkō* (Tsutaya Ryūkō), painter, * 1868, † 1933 – J ▭ Roberts.

Tsutaya Kōsaku → **Tsutaya**, *Ryūkō*

Tsutaya Ryūkō (Roberts) → **Tsutaya**, *Ryūkō*

Tsutomu → **Sugiura**, *Tomotake*

Tsutsui → **Dōan** (1500)

Tsutsui → **Dōan** (1567)

Tsutsui → **Dōan** (1610)

Tsutsumi Magoji → **Tōrin** (1701)

Tsuzawa, *Matsue*, painter, * 1924 Tokio – F, J ▭ Vollmer IV.

Tsuzmer, *Revekka M.* → **Cuzmer**, *Revekka Moiseevna*

Tsvirko, *Vitali* → **Cvirka**, *Vital' Kanstancinavič*

Tu, *Lo*, painter, f. 1644 – RC ▭ ArchAKL.

Tu, *Long*, painter, f. 1368 – RC ▭ ArchAKL.

Tu', *Phạm Văn* → **Chiêm**, *Tô*

Tu, *Xiu*, painter, f. 1644 – RC ▭ ArchAKL.

Tu, *Xuan*, painter, f. 1790 – RC ▭ ArchAKL.

Tu, *Yue*, painter, f. 1271 – RC ▭ ArchAKL.

Tu, *Zhuo*, painter, * 1781, † 1828 – RC ▭ ArchAKL.

Tuach, *Francis Wright*, architect, f. 29.3.1835, † 31.5.1849 – GB ▭ DBA.

Tuade, *Marchesino dalle* (ThB XXXIII) → **Marchesino dalle Tuade**

Tuaillon, *Louis*, sculptor, * 7.9.1862 Berlin, † 21.2.1919 or 22.2.1919 Berlin – D, I ▭ DA XXXI; ELU IV; Jansa; ThB XXXIII.

Tuaire, *Jean François* → **Thuaire**, *Jean François*

Tual, *Karen*, painter, * 3.2.1952 – F ▭ Bénézit.

Tuard, *Gillet*, builder of bombards, f. about 1493 – F ▭ Audin/Vial II.

Tuard, *Jean-Baptiste (1741)* (Tuart, Jean-Baptiste (1741); Tuard, Jean-Baptiste), ebony artist, f. 1.2.1741, † about 1781 – F ▭ Kjellberg Mobilier; ThB XXXIII.

Tuard, *Jean-Baptiste* (Kjellberg Mobilier) → **Tuard**, *Jean-Baptiste (1741)*

Tuart, *Jean-Baptiste (1760)*, ebony artist, f. 1760, l. 1793 – F ▭ Kjellberg Mobilier.

Tub, *Heinrich*, goldsmith, * Erfurt (?), f. 1435 – CH, D ▭ Brun III.

Tub, *Hermann*, goldsmith, * Erfurt (?), f. 1429 – CH, D ▭ Brun III.

Tubac, *Jehan*, knitter, f. 23.7.1531 – F ▭ ThB XXXIII.

Tubach, *Paul* → **Tuback**, *Paul*

Tuback, *Guillaume*, sculptor, f. 1440, l. 1444 – B ▭ ThB XXXIII.

Tuback, *Paul*, painter, * about 1485 Mechelen (?), † after 1534 – B ▭ ThB XXXIII.

Tubal → **Hébert**, *Henri* (1849)

Tubaldini, *Gasparo degli* → **Ubaldini**, *Gasparo degli*

Tubani, *Girolamo*, silversmith, f. 24.4.1582 – I ▭ Bulgari III.

Tubau, *Josep*, armourer, f. 1693, l. 1705 – E ▭ Ráfols III.

Tubau y Albert, *Ignacio* (Tubau Albert, Ignasi; Tubau y Alberte, Ignacio), graphic artist, f. 1864, l. 1880 – E ▭ Cien años XI; Páez Rios III; Ráfols III.

Tubau Albert, *Ignasi* (Ráfols III, 1954) → **Tubau y Albert**, *Ignacio*

Tubau y Alberte, *Ignacio* (Páez Rios III) → **Tubau y Albert**, *Ignacio*

Tubau Pujol, *Fermí* (Ráfols III, 1954) → **Tubau Pujol**, *Fermín*

Tubau Pujol, *Fermín* (Tubau Pujol, Fermí), master draughtsman, painter, bookplate artist, * 1892 Barcelona, l. 1938 – E ▭ Cien años XI; Ráfols III.

Tubbs, *Percy Burnell*, architect, * 29.2.1868, † before 10.2.1933 – GB ▭ DBA.

Tubby → **Morton**, *Tom* (1878)

Tubby, *Joseph*, landscape painter, portrait painter, * 25.8.1821 Tottenham (London), † 6.8.1896 Montclair (New Jersey) – USA, GB ▭ EAAm III; Falk; Groce/Wallace.

Tubby, *Josiah-T.-J.-R.* (Delaire) → **Tobby**, *Josiah Thomas*

Tubby, *William*, architect, * 21.9.1858 Des Moines (Iowa), † 19.5.1941 Greenwich (Connecticut) – USA ▭ Vollmer VI.

Tube, *Minna Frieda Helene* → **Beckmann**, *Minna Frieda Helene*

Tubenmann, *Hans Balthasar*, glazier, glass painter, * 1563, † 1607 – CH ▭ ThB XXXIII.

Tubenthal, *Max*, painter, * 6.12.1859 Berlin, † 27.2.1909 or 28.2.1909 Potsdam – D, I ▭ ThB XXXIII.

Tuberg, *Nikolaus*, painter, master draughtsman, * 11.3.1898 Riga, † 9.10.1972 München – LV, D ▭ Hagen.

Tubertini, *Giuseppe*, architect, * 1759 Budrio, † 1831 Bologna – I ▭ ThB XXXIII.

Tubesing, *Henry*, wood engraver, f. 1855, l. 1859 – USA ▭ Groce/Wallace.

Tubesing, *Walter*, painter, f. 1924 – USA ▭ Falk.

Tubeuf, *Antoine-Marie*, goldsmith, f. 1778, l. 1793 – F ▭ Nocq IV.

Tubeuf, *Georges-Ernest*, architect, * 1850 Paris, l. after 1869 – F ▭ Delaire.

Tubeuf, *Jean*, architect, * 1745 (?) Etiolles (Seine-et-Oise), l. after 1770 – F ▭ ThB XXXIII.

Tubi, *Jean-Baptiste* → **Tuby**, *Jean-Baptiste* (1635)

Tubij, *Jean-Baptiste* → **Tuby**, *Jean-Baptiste* (1635)

Tubilla, *Julio*, painter, f. 1899 – E ▭ Cien años XI.

Tubino, *Cesare*, painter, * 4.5.1899 Genua, l. before 1958 – I ▭ Beringheli; Comanducci V; DizArtItal; ThB XXXIII; Vollmer IV.

Tubino, *Febo*, painter, master draughtsman, graphic artist, * 19.10.1927 Turin – I ▭ Comanducci V; DizArtItal.

Tubino, *Gaetano*, genre painter, * 1829 or about 1837 Florenz, † 29.7.1896 Rom – I ▭ Beringheli; Comanducci V; DEB XI; ThB XXXIII.

Tubino, *Gerolamo* (Tubino, Girolamo), master draughtsman, lithographer, painter, engraver, * about 1805 Genua, † 7.5.1879 Genua – I ▭ Beringheli; Comanducci V; DEB XI; Servolini; ThB XXXIII.

Tubino, *Girolamo* (DEB XI) → **Tubino**, *Gerolamo*

Tubino Guerra, *Vera* → **Barcelos**, *Vera Guerra Chaves*

Tubis, *Seymour*, painter, graphic artist, * 20.9.1919 Philadelphia (Pennsylvania) – USA ▭ EAAm III.

Tublon, *Martin Carl* → **Dubolon**, *Martin Carl*

Tubmann, *Johannes*, altar architect, * Schleitz (Vinschgau) (?), f. 1758, l. 1763 – CH ▭ ThB XXXIII.

Tubo, *Stefano*, bell founder, f. 1564 – I ▭ ThB XXXIII.

Tubœuf, *Jean* → **Tubeuf**, *Jean*

Tuby, *Jean* (1669) → **Tuby**, *Jean-Baptiste* (1665)

Tuby, *Jean-Baptiste (1635)*, sculptor, * 1635 Rom, † 9.8.1700 Paris – F, I ▭ DA XXXI; ELU IV; Souchal III; ThB XXXIII.

Tuby, *Jean-Baptiste (1665)* (Tuby, Jean-Baptiste (2)), sculptor, * 1665 or 1669, † 6.10.1735 Paris – F ▭ ThB XXXIII.

Tuc, *Jakub*, painter, f. 29.6.1656 – CZ ▭ Toman II.

Tuccari, painter, f. 1831, l. 1836 – I ▭ Comanducci V.

Tuccari, *Antonio*, painter, * about 1620 Messina, † 1660 – I ▭ DEB XI; ThB XXXIII.

Tuccari, *Giovanni*, fresco painter, * 1667 Messina, † 1743 Messina – I ▭ DEB XI; PittItalSettec.

Tucchi, *Annibale*, silversmith, f. 30.4.1638, l. 1642 – I ▭ Bulgari III.

Tucchi, *Domenico* (Comanducci V; DEB XI) → **Tucchi**, *Domenico di Giacomo*

Tucchi, *Domenico di Giacomo* (Tucchi, Domenico), miniature painter, * 1724 or 1730 Urbino, † 1802 Todi – I ▭ Comanducci V; DEB XI; ThB XXXIII.

Tucci, *Agnolo d'Antonio di Bartolo*, miniature painter, * 1395 Florenz, † 1462 Florenz – I ▭ DEB XI.

Tucci, *Agostino*, ceramist, f. 1743 – I ▭ ThB XXXIII.

Tucci, *Bartolomeo d' Agnolo* (DEB XI) →
Tucci, *Bartolomeo d' Agnolo d' Antonio*
Tucci, *Bartolomeo d' Agnolo d' Antonio*
(Tucci, Bartolomeo d' Agnolo), miniature
painter, * 15.2.1427 Florenz, † 1485 or
1489 Florenz – I ᄆ DEB XI.
Tucci, *Biagio d'Antonio* → **Biagio**
d'Antonio Tucci
Tucci, *Biagio d'Antonio (1446)*, painter,
* 1446 Florenz, † 1515 Florenz – I
ᄆ DEB XI; ThB XXXIII.
Tucci, *Biagio d'Antonioo* (ThB XXXIII)
→ **Biagio d'Antonio Tucci**
Tucci, *Domenico*, sculptor, f. 1697 – I
ᄆ ThB XXXIII.
Tucci, *Fausto*, painter, f. 1631 – I
ᄆ ThB XXXIII.
Tucci, *Fulcio Andrea* → **Tucci,** *Fulvio di*
Andrea
Tucci, *Fulvio di Andrea*, gilder, * San
Gimignano, f. 1604 – I ᄆ ThB XXXIII.
Tucci, *Giovanni Maria*, painter,
* Piombino, f. 1542, l. 1549 – I
ᄆ DEB XI; ThB XXXIII.
Tucci, *Michelangelo*, goldsmith, * 1694,
† before 23.3.1779 – I ᄆ Bulgari I.2.
Tucciarelli, *Luigi Alessandro*, goldsmith,
f. 1854, l. 1870 – I ᄆ Bulgari I.2;
Bulgari I.3/II.
Tucciarone, *Wilma McLean*, artisan,
designer, * Hempstead (New York),
f. 1947 – USA ᄆ Falk.
Tuccimei, *Raffaele*, sculptor, * Rom,
f. 1838, l. 1844 – I ᄆ Panzetta;
ThB XXXIII.
Tuccinei, *Raffaele* → **Tuccimei,** *Raffaele*
Tuccio, painter, f. 1389 – I
ᄆ ThB XXXIII.
Tuccio, *Biagio d'Antonio* → **Tucci,** *Biagio*
d'Antonio (1446)
Tuccio, *Vitale*, sculptor, f. 1786 – I
ᄆ ThB XXXIII.
Tuccio d'Agnolo d' Antonio (Tuccio
d'Agnolo d' Antonio Tucci), painter,
* 1435 Florenz, † before 2.1496 or
26.2.1496 Florenz – I ᄆ DEB XI;
Levi D'Ancona.
Tuccio d'Agnolo d' Antonio Tucci (Levi
D'Ancona) → **Tuccio d'Agnolo d'**
Antonio
Tuccio d' Andria, painter, f. 1487,
l. 1488 – I ᄆ DEB XI; PittItalQuattroc;
ThB XXXIII.
Tuccio di Betto di Tuccio, painter,
f. 3.1.1338 – I ᄆ ThB XXXIII.
Tuccio di Gioffredo da Fondi, painter,
* Fondi, f. 1491 – I ᄆ PittItalQuattroc.
Tuccio di Simone, painter, f. 1406 – I
ᄆ DEB XI; ThB XXXIII.
Tuccio di Vanni, miniature painter,
f. 1350, l. 1383 – I ᄆ DEB XI;
Levi D'Ancona.
Tucé, painter, sculptor, * 13.5.1935 Ste-
Foy-la-Grande (Gironde) – F ᄆ Bénézit.
Tuček, *Karel (1893)*, gem cutter,
engraver, * 4.8.1893 Neprobylice – CZ
ᄆ Toman II.
Tucek, *Karl*, painter, etcher, * 12.10.1889
Wien, † 31.12.1952 Wien – A
ᄆ Fuchs Geb. Jgg. II; ThB XXXIII.
Tuch, *Hermann*, architect, f. about 1933
– D ᄆ Davidson II.1.
Tuch, *Kurt*, painter, illustrator,
book art designer, * 27.5.1877 or
27.5.1875 (?) Leipzig, l. before 1939
– D ᄆ ThB XXXIII.
Tuch, *Marianne*, sculptor, * 28.9.1911
Mariendorf (Südende), † 27.11.1988
Windisch – CH ᄆ Plüss/Tavel II.
Tuchardt, silhouette cutter, f. 1751 – D
ᄆ ThB XXXIII.

Tuchband, *Emile*, landscape painter,
painter of stage scenery, * 20.7.1933
Paris – F ᄆ Bénézit.
Tuchband, *Isabelle*, painter, ceramist,
* 27.3.1968 Taubaté – F, BR
ᄆ Bénézit.
Tuche, *Franz*, portrait miniaturist,
decorative painter, * about 1756 Sandau
(Leitmeritz), † 19.10.1812 Salzburg – A
ᄆ Fuchs Maler 19.Jh. IV; ThB XXXIII.
Tucher (Kompaßmacher- und Juwelier-
Familie) (ThB XXXIII) → **Tucher,**
Christoph
Tucher (Kompaßmacher- und Juwelier-
Familie) (ThB XXXIII) → **Tucher,** *Hans*
(1537)
Tucher (Kompaßmacher- und Juwelier-
Familie) (ThB XXXIII) → **Tucher,** *Hans*
(1553)
Tucher (Kompaßmacher- und Juwelier-
Familie) (ThB XXXIII) → **Tucher,** *Hans*
(1557)
Tucher (Kompaßmacher- und Juwelier-
Familie) (ThB XXXIII) → **Tucher,** *Hans*
(1570)
Tucher (Kompaßmacher- und Juwelier-
Familie) (ThB XXXIII) → **Tucher,**
Joseph
Tucher (Kompaßmacher- und Juwelier-
Familie) (ThB XXXIII) → **Tucher,**
Philipp Jacob
Tucher (Kompaßmacher- und Juwelier-
Familie) (ThB XXXIII) → **Tucher,**
Thomas
Tucher, *Christoph*, instrument maker,
† 7.3.1632 – D ᄆ ThB XXXIII.
Tucher, *Hans (1537)*, instrument maker,
f. 1537 – D ᄆ ThB XXXIII.
Tucher, *Hans (1553)*, jeweller, f. 1553,
l. 1567 – D ᄆ ThB XXXIII.
Tucher, *Hans (1557)*, instrument maker,
f. 1557 – D ᄆ ThB XXXIII.
Tucher, *Hans (1570)*, instrument maker,
f. 1570 – D ᄆ ThB XXXIII.
Tucher, *Hans (1572)*, jeweller, f. 1572,
l. 1576 – D ᄆ Seling III.
Tucher, *Jonas*, goldsmith, f. 1573 – D
ᄆ Seling III.
Tucher, *Joseph*, instrument maker,
† 15.7.1644 – D ᄆ ThB XXXIII.
Tucher, *Philipp Jacob*, jeweller, f. 1576,
† 1590 – D ᄆ ThB XXXIII.
Tucher, *Thomas*, instrument maker,
† 11.12.1645 – D ᄆ ThB XXXIII.
Tuchi, *Marco*, goldsmith, silversmith,
f. 1752, l. 1773 – I ᄆ Bulgari I.2.
Tuchinger, *Peter*, mason, f. 1451, l. 1476
– D ᄆ ThB XXXIII.
Tuchio → **Tuxó**
Tucholke, *Dieter*, graphic artist,
caricaturist, * 8.7.1934 Berlin – D
ᄆ Flemig; Vollmer VI.
Tucholski, *Herbert*, graphic artist,
painter, * 21.6.1896 Konitz (West-
Preußen), † 29.3.1984 Berlin – D
ᄆ Davidson II.2; Vollmer IV.
Tuchscherer, *Esaias*, porcelain painter,
* about 1675 Hanau, † after 1703 – D
ᄆ ThB XXXIII.
Tuchscherer, *Isaack* → **Tuchscherer,**
Esaias
Tuchten, *Leib*, goldsmith, f. 1875 – A
ᄆ Neuwirth Lex. II.
Tuchter, *Leopold*, goldsmith (?), f. 1867
– A ᄆ Neuwirth Lex. II.
Tucius de Andria → **Tuccio d' Andria**
Tuck, *Albert*, painter, f. 1877, l. 1890
– GB ᄆ Wood.
Tuck, *E. H.*, painter, f. 1870 – GB
ᄆ Johnson II; Wood.

Tuck, *Harry*, landscape painter, genre
painter, illustrator, f. 1870, l. 1900
– GB ᄆ Houfe; Johnson II; Wood.
Tuck, *J.*, engraver, f. 1819, l. 1822 – GB
ᄆ Lister; ThB XXXIII.
Tuck, *Lucy J.*, painter, f. 1879, l. 1888
– GB ᄆ Wood.
Tuck, *Marie*, painter, * 1866 or 1872
Adelaide, † 1947 Adelaide – AUS
ᄆ Robb/Smith.
Tuck, *Marie Anne* → **Tuck,** *Marie*
Tuck, *Ruth*, painter, * 1914 Cowell (Süd-
Australien) – AUS ᄆ Robb/Smith.
Tuck, *S.*, caricaturist, f. 1878 – GB
ᄆ Wood.
Tuck, *William*, carpenter, f. 1741, l. 1784
– GB ᄆ Colvin.
Tuck, *William Henry*, painter, f. 1874
– GB ᄆ Wood.
Tucker (1837) (Tucker), painter, f. 1837
– GB ᄆ Johnson II; Wood.
Tucker (1838) (Tucker (Mistress)), painter,
f. 1838 – GB ᄆ Wood.
Tucker, *Ada E.* (Johnson II) → **Tucker,**
Ada Elizabeth
Tucker, *Ada Elizabeth* (Tucker, Ada E.),
genre painter, f. 1879, l. 1898 – GB
ᄆ Johnson II; Mallalieu; Wood.
Tucker, *Albert* (Tucker, Albert
Lee), painter, * 29.12.1914
Melbourne (Victoria) – AUS, F,
I ᄆ ContempArtists; DA XXXI;
Robb/Smith; Vollmer IV.
Tucker, *Albert Lee* (DA XXXI) →
Tucker, *Albert*
Tucker, *Alfred Robert* (Bishop of Uganda)
(Tucker, Alfred Robert), artist, * 1860,
† 1914 Durham – GB ᄆ Houfe;
Mallalieu; Wood.
Tucker, *Alice*, flower painter,
watercolourist, f. 1807 – USA
ᄆ Groce/Wallace.
Tucker, *Alice Evelyn*, painter, f. 1937
– GB ᄆ McEwan.
Tucker, *Alice Preble* → **Haas,** *Alice*
Preble
Tucker, *Allen*, painter, architect,
* 29.6.1866 Brooklyn (New York),
† 26.1.1939 New York – USA ᄆ Falk;
Samuels; ThB XXXIII; Vollmer IV.
Tucker, *Arnold Wasson*, architect, f. 1943
– MEX, CDN ᄆ Vollmer IV.
Tucker, *Arthur*, landscape painter,
etcher, * 1864 Bristol, † 12.8.1929
– GB ᄆ Bradshaw 1893/1910;
Bradshaw 1911/1930; Johnson II;
Mallalieu; ThB XXXIII; Wood.
Tucker, *Barff*, painter, f. 1845, l. 1850
– GB ᄆ Wood.
Tucker, *Benjamin*, portrait painter,
* 13.11.1768 Newburyport, l. 1796
– USA ᄆ Groce/Wallace; ThB XXXIII.
Tucker, *Benjamin Roper*, architect,
f. 1894, l. 1896 – GB ᄆ DBA.
Tucker, *Carlyle*, portrait sculptor, f. 1908
– GB ᄆ McEwan.
Tucker, *Charles Clement*, painter,
* 13.9.1913 Greenville (South Carolina)
– USA ᄆ EAAm III.
Tucker, *Charles E.*, painter, f. 1880,
l. 1904 – GB ᄆ Johnson II; Wood.
Tucker, *Cornelia*, sculptor, * 21.7.1897
Loudonville (New York), l. 1933 – USA
ᄆ Falk.
Tucker, *David B.*, painter, f. 1944 – USA
ᄆ Dickason Cederholm.
Tucker, *E.*, painter, f. 1871 – GB
ᄆ Johnson II.

Tucker, *Edward,* landscape painter, marine painter, * about 1830 or about 1847 Woolwich (London), † 1909 or 3.1910 Woolwich (London) – GB ⊐ Brewington; Grant; Johnson II; Mallalieu; ThB XXXIII; Wood.

Tucker, *Ernest Penkivil,* architect, * 1862 or 1863, † before 16.4.1904 – GB ⊐ DBA.

Tucker, *Frank,* landscape painter, f. 1866, l. 1882 – GB ⊐ Wood.

Tucker, *Frederick,* landscape painter, f. 1873, l. 1889 – GB ⊐ Johnson II; Wood.

Tucker, *G. W.,* watercolourist, f. 1826, l. 1827 – USA ⊐ Brewington.

Tucker, *Gerome,* photographer, f. before 1970, l. 1971 – USA ⊐ Dickason Cederholm.

Tucker, *H.,* painter, f. 1871 – GB ⊐ Johnson II; Wood.

Tucker, *H. S. P. (Mistress),* portrait painter, f. 1883 – USA ⊐ Hughes.

Tucker, *Henry,* copper engraver, portrait painter, f. 1758, l. 1765 – IRL ⊐ Strickland II; ThB XXXIII; Waterhouse 18.Jh..

Tucker, *Hubert Coutts* → **Coutts,** *Hubert*

Tucker, *J.,* miniature painter, f. 1790 – GB ⊐ Foskett.

Tucker, *James J. Rev.,* painter, f. 1835, l. 1841 – GB, IND ⊐ Johnson II; Wood.

Tucker, *James Walker,* painter, * 1898, † 1972 – GB ⊐ Windsor.

Tucker, *Jennie T.,* portrait painter, f. 1872, l. 1880 – USA ⊐ Hughes.

Tucker, *John J.,* portrait painter, f. 1841 – USA ⊐ Groce/Wallace.

Tucker, *John Scott (1814),* engineer, master draughtsman, * 1814, † 1882 – ZA ⊐ Gordon-Brown.

Tucker, *John Scott (1836),* landscape painter, f. 1836 – GB ⊐ Grant; Johnson II.

Tucker, *Kidger,* cartoonist, * Canterbury, f. 1850, † 1913 Witwatersrand – ZA ⊐ Gordon-Brown.

Tucker, *L.,* painter, f. 1771 – GB ⊐ Grant; Waterhouse 18.Jh..

Tucker, *Lilian,* landscape painter, portrait painter, f. 1894, l. 1901 – CDN ⊐ Harper.

Tucker, *Mary B.,* portrait painter, f. about 1840 – USA ⊐ Groce/Wallace.

Tucker, *Nathaniel,* portrait painter, f. about 1725, l. about 1760 – GB ⊐ ThB XXXIII; Waterhouse 18.Jh..

Tucker, *Nicolas,* photographer, * 6.6.1948 Topsham (Devonshire) – GB ⊐ Naylor.

Tucker, *Peri,* painter, illustrator, * 25.7.1911 Kaschau – USA, H ⊐ Falk.

Tucker, *Raymond,* painter, f. 1852, l. 1903 – GB ⊐ Johnson II; Mallalieu; Wood.

Tucker, *Robert,* landscape painter, * 1807 Bristol, † 1891 Cheddar – GB ⊐ Mallalieu; Wood.

Tucker, *Samuel,* architect, f. 1876, l. 1899 – GB ⊐ DBA.

Tucker, *Tudor Saint George* (Tucker, Tudor St George; Tucker, Tudor St G.), genre painter, portrait painter, * 1862 London, † 1906 London – GB ⊐ Robb/Smith; ThB XXXIII; Wood.

Tucker, *Tudor St G.* (Wood) → **Tucker,** *Tudor Saint George*

Tucker, *Tudor St George* (Robb/Smith) → **Tucker,** *Tudor Saint George*

Tucker, *Violet H.,* watercolourist, f. 1934 – GB ⊐ McEwan.

Tucker, *William,* sculptor, * 28.2.1935 Kairo – USA, ET ⊐ ContempArtists; DA XXXI; EAPD.

Tucker, *William Duncan,* architect, f. 1886, l. 1910 – GB ⊐ DBA.

Tucker, *William E.,* portrait engraver, copper engraver, * 1801 Philadelphia (Pennsylvania), † 1857 Philadelphia (Pennsylvania) – USA ⊐ EAAm III; Groce/Wallace; ThB XXXIII.

Tucker, *Willie,* painter, f. 1973 – USA ⊐ Dickason Cederholm.

Tuckerman, *Arthur-Lyman,* architect, * 1861 New York, l. after 1883 – USA ⊐ Delaire.

Tuckerman, *Lidia* (EAAm III) → **Tuckerman,** *Lilia McCauley*

Tuckerman, *Lilia McCauley* (Tuckerman, Lidia), landscape painter, fresco painter, * 15.7.1882 Minneapolis (Minnesota), l. 1962 – USA ⊐ EAAm III; Falk; Hughes; Samuels.

Tuckerman, *S. Salisbury* (Johnson II; Wood) → **Tuckerman,** *Stephen Salisbury*

Tuckerman, *Stephen Salisbury* (Tuckerman, S. Salisbury), marine painter, landscape painter, * 8.12.1830 Boston (Massachusetts), † 3.1904 Standeford (Staffordshire) (?) – USA ⊐ Brewington; EAAm III; Falk; Johnson II; ThB XXXIII; Wood.

Tuckerman, *Wolcott* (Mistress) → **Tuckerman,** *Lilia McCauley*

Tuckermann, *Geert* (Tuckermann, Gert), painter, graphic artist, illustrator, news illustrator, * 14.3.1915 Berlin, † 13.10.1989 Berlin – D ⊐ Flemig; Vollmer IV.

Tuckermann, *Gert* (Flemig) → **Tuckermann,** *Geert*

Tucket, *Elizabeth Fox,* master draughtsman, f. 1871 – GB ⊐ Houfe.

Tučković, *Branko,* architect, * 14.8.1910 Zagreb – HR ⊐ ELU IV.

Tuckson, *Tony,* painter, * 18.1.1921 Ismailia (Ägypten), † 24.11.1973 Sydney – AUS ⊐ DA XXXI; Robb/Smith.

Tuckson, *Tony John Anthony* → **Tuckson,** *Tony*

Tučný, *František,* copper engraver, f. 1787 – CZ ⊐ Toman II.

Tučný, *Petr,* painter, graphic artist, sculptor, artisan, * 26.6.1920 Prag – CZ ⊐ Toman II.

Tučný, *Vítězslav,* painter, * 25.7.1914 Brno – CZ ⊐ Toman II.

Tucó, *Joan,* smith, f. 1687 – E ⊐ Ráfols III.

Ţuculescu, *Ion,* landscape painter, * 19.5.1910 Craiova, † 27.7.1962 Bukarest – RO ⊐ Barbosa; DA XXXI; Vollmer IV.

Tucz, *Jakub* → **Tuc,** *Jakub*

Tuczmann, *Vít,* painter, f. 1596 – CZ ⊐ Toman II.

Tudan, *Tudor,* painter, * 2.9.1942 Costești – RO ⊐ Barbosa.

Tuddenham, *Henry,* carpenter, f. 1415, l. 1427 – GB ⊐ Harvey.

Tudela, *Ana de,* painter, f. 1938 – E, P ⊐ Pamplona V.

Tudela, *Nicolau,* painter, * 1961 – P ⊐ Pamplona V.

Tudela, *Pedro de (1575),* painter, f. 1575, l. 1630 – E ⊐ Ráfols III.

Tudela, *Pedro (1962)* (Tudela, Pedro), painter, * 1962 – P ⊐ Pamplona V.

Tudela Perales, *Joaquím* (Ráfols III, 1954) → **Tudela y Perales,** *Joaquín*

Tudela Perales, *Joaquín* (Cien años XI) → **Tudela y Perales,** *Joaquín*

Tudela y Perales, *Joaquín* (Tudela Perales, Joaquín; Tudela Perales, Joaquím), painter, * 25.11.1892 Játiva, l. before 1939 – E ⊐ Cien años XI; Ráfols III; ThB XXXIII.

Tudelilla, *Martín de Gaztelu,* architect, sculptor, * about 1500 Tudela, † 1560 (?) Saragossa – E ⊐ ThB XXXIII.

Tudenham, *Henry* → **Tuddenham,** *Henry*

Tudenham, *John de* → **John de Totenham** (1358)

Tudgay, *Frederick,* naval constructor, gilder, decorative painter, * 12.2.1841, † 29.3.1921 – GB ⊐ Brewington.

Tudgay, *I.,* marine painter, f. 1836, l. 1865 – GB ⊐ Brewington.

Tudgay, *John* → **Tudgay,** *I.*

Tudhope, *Alice,* miniature painter, f. 1902 – GB ⊐ McEwan.

Tudhope, *Andrew H.,* still-life painter, f. 1885, l. 1886 – GB ⊐ McEwan.

Tudic, *Wladimir,* painter, * 1945 Osijek – HR, D ⊐ BildKueFfm.

Tudin, *Tony,* ceramist, textile artist, * 3.2.1930 Südafrika – CDN ⊐ Ontario artists.

Tudischino, *Giovanni* → **Gigante,** *Giovanni de*

Tudischino, *Joan* → **Gigante,** *Giovanni de*

Tudmund, *William* → **Toutmond,** *William*

Tudó, *Antoni Francesc,* carver of Nativity scenes, f. 1786 – E ⊐ Ráfols III.

Tudó, *Mateu,* painter, f. 1393 – E ⊐ Ráfols III.

Tudo Nieves, *Enrique,* sculptor, * 3.9.1933 Barcelona – RA, E ⊐ EAAm III.

Tudor (1761), miniature painter, f. 1761, l. 1762 – GB ⊐ Foskett.

Tudor, *Gheorghe,* sculptor, * 1882, † 1944 – RO ⊐ Vollmer IV.

Tudor, *J. O.,* landscape painter, f. before 1809, l. 1824 – GB ⊐ Grant; ThB XXXIII.

Tudor, *Joseph (1739),* landscape painter, stage set painter, * Dublin (?), f. 1739, † 24.3.1759 Dublin – IRL ⊐ Grant; Strickland II; ThB XXXIII; Waterhouse 18.Jh..

Tudor, *Mario,* painter, graphic artist, * 1932 Görz – I ⊐ List; PittItalNovec/2 II.

Tudor, *Robert M.,* portrait painter, f. 1858, l. 1869 – USA ⊐ Groce/Wallace.

Tudor, *Rosamond,* portrait painter, graphic artist, * 20.6.1878 Bourne (Massachusetts), † 26.6.1949 Redding (Connecticut) – USA ⊐ Falk.

Tudor, *T.,* landscape painter, f. 1809, l. 1819 – GB ⊐ Grant.

Tudor, *Tasha,* illustrator, * 28.8.1915 Boston (Massachusetts) – USA ⊐ EAAm III; Falk.

Tudor, *Thomas,* landscape painter, master draughtsman, * 1785, † 1855 – GB ⊐ Mallalieu.

Tudor-Hart, *Ernest Percyval* (Tudor-Hart, Percyval), painter, sculptor, * 17.12.1873 or 27.12.1873 Montreal, † 8.6.1954 Quebec – GB, CDN ⊐ Edouard-Joseph III; ThB XXXIII; Vollmer IV.

Tudor-Hart, *Percyval* (Edouard-Joseph III; ThB XXXIII) → **Tudor-Hart,** *Ernest Percyval*

Tudor Johnny → **Smith,** *John (1781)*

Tudot, *Edmond,* veduta painter, lithographer, * 23.8.1805 Brüssel, † 8.12.1861 Moulins – F ⊐ ThB XXXIII.

Tudot, *Louis Edmond* → **Tudot,** *Edmond*

Tuduri, *José,* watercolourist, f. 1856 – E ⌑ Brewington.

Tuduri, *Miquel,* cabinetmaker (?), f. 1801 – E ⌑ Ráfols III.

Tudurí de Vauvell, *Caterina,* weaver, f. 1876 – E ⌑ Ráfols III.

Tue (1100), stonemason, f. 1100 – DK ⌑ Weilbach VIII.

Tue (1200), stonemason, f. 1100 – DK ⌑ Weilbach VIII.

Tue Larsen, *Jacob,* artist, * 2.4.1959 Frederiksberg – DK ⌑ Weilbach VIII.

Tübbecke, *Franz,* sculptor, * 16.9.1856 Stralau (Berlin) – D ⌑ ThB XXXIII.

Tübbecke, *Paul Wilhelm,* landscape painter, etcher, * 12.12.1848 Berlin, † 30.1.1924 Weimar – D ⌑ ThB XXXIII.

Tübel, *Rudolf,* painter, * 10.1.1910 Meißen – D ⌑ Vollmer IV.

Tübingen, *Georg von,* architect, f. 1528 – D ⌑ Zülch.

Tübingen, *Jörgen von* → **Tübingen,** *Georg von*

Tübke, *Werner,* painter, graphic artist, * 30.7.1929 Schönebeck (Elbe) – D ⌑ DA XXXI; Vollmer IV.

Tuech, *Eugène,* sculptor, * 1863 or 1864 Frankreich, l. 9.2.1892 – USA ⌑ Karel.

Tüchert, *Johann Valentin,* sculptor, * 23.1.1761 Herbstadt, † 18.9.1841 Frankfurt (Main) – D ⌑ ThB XXXIII.

Tüchler, *Arthur,* goldsmith, f. 12.1909 – A ⌑ Neuwirth Lex. II.

Tueck, *Karl* → **Tucek,** *Karl*

Tüdinger, *Vinzenz,* potter, f. about 1430, l. 1455 – CH ⌑ ThB XXXIII.

Tüfel, *Caspar,* sculptor, wood carver, f. 1647 – CH ⌑ ThB XXXIII.

Tüfel, *Hans Ulrich* (?) → **Tüfel,** *Caspar*

Tüfel, *Heinrich,* painter, f. 1673 – CH ⌑ Brun III.

Tueffer, *Jacques,* pewter caster, f. 1676 – F ⌑ Brune.

Tügel, *Åke,* painter, * 28.2.1925 Båstad – S ⌑ SvKL V.

Tügel, *Otto* (ThB XXXIII) → **Tügel,** *Otto Tetjus*

Tügel, *Otto Tetjus* (Tügel, Otto), painter, * 18.11.1892 Hamburg, l. before 1958 – D ⌑ ThB XXXIII; Vollmer IV.

Tügel, *Tim,* commercial artist, * 18.8.1919 Hamburg – D ⌑ Vollmer VI.

Tüllmann, cabinetmaker, f. 1701 – GB ⌑ ThB XXXIII.

Tümbler, *Adam Martin Christian* → **Tümler,** *Adam Martin Christian*

Tümler, *Adam Martin Christian,* coppersmith, architect, f. 1723, l. 1739 – D ⌑ ThB XXXIII.

Tümpel, *Veit* → **Dümpel,** *Veit*

Tümpel, *Wolfgang,* goldsmith, silversmith, * 1.9.1903 Bielefeld – D ⌑ Vollmer IV.

Tünnich, *H.,* miniature painter, porcelain painter, f. 1776 – D ⌑ ThB XXXIII.

Tünnisch, *H.* → **Tünnich,** *H.*

Tuenter-Vermande, *Louise Wilhelmina,* portrait painter, flower painter, * 18.9.1910 Medan (Sumatra) – NL ⌑ Mak van Waay; Vollmer IV.

Tüntzel, *Christian Friedrich,* sculptor, * Weimar (?), f. 1701, † 2.10.1716 Meißen – D ⌑ ThB XXXIII.

Tüntzel, *Johann Carl,* porcelain painter, * about 1710 Meißen, l. 1729 – D ⌑ Rückert.

Tüntzel, *Karl Gottfried,* painter, * about 1709, † 10.12.1747 Rom – D, I ⌑ ThB XXXIII.

Tünzel, *Otto Ludwig,* sculptor, f. 1750 – D ⌑ ThB XXXIII.

Tüpke, *Heinrich,* figure painter, landscape painter, etcher, * 28.5.1876 Breslau, † 14.9.1951 Belzig – PL, D ⌑ ThB XXXIII; Vollmer IV.

Tuer, *Herbert,* miniature painter, portrait painter, * England, f. about 1650, † before 1680 Utrecht (?) – GB, NL ⌑ Foskett; ThB XXXIII; Waterhouse 16./17.Jh..

Türbain, *Karl,* maker of silverwork, f. 1874, l. 1875 – A ⌑ Neuwirth Lex. II.

Türck, *Christof,* goldsmith, * 1695, † 1766 – PL ⌑ ThB XXXIII.

Türck, *Christoph Albrecht Gottfried,* clockmaker, * about 1756 Kulmbach, † 1834 – D ⌑ Seling III.

Türck, *Eliza* → **Turck,** *Eliza*

Türck, *Gregor* (Kat. Nürnberg) → **Türck,** *Gregorius*

Türck, *Gregorius* (Türck, Gregor), silversmith, goldsmith, f. 1547, † 1569 Nürnberg – D ⌑ Kat. Nürnberg; ThB XXXIII.

Türck, *Hieronymus* (Türck, Jeronimus), goldsmith, maker of silverwork, f. 1554, † after 1569 – D ⌑ Kat. Nürnberg.

Türck, *J.,* jeweller, f. 1865 – A ⌑ Neuwirth Lex. II.

Türck, *Jeronimus* (Kat. Nürnberg) → **Türck,** *Hieronymus*

Türck, *Thomas,* goldsmith, maker of silverwork, f. 1554, l. 1566 – D ⌑ Kat. Nürnberg.

Türcke, *Carl Gottlieb,* potter, * 1760 Dresden, l. 12.12.1796 – D ⌑ Rückert.

Tuercke, *Franz* (Neuwirth II) → **Türcke,** *Franz*

Türcke, *Franz* (Türcke, Franz Theodor), landscape painter, porcelain painter, * 12.5.1877 Dresden, † 6.1.1957 Berlin – D ⌑ Neuwirth II; ThB XXXIII; Vollmer IV.

Türcke, *Franz Theodor* (ThB XXXIII) → **Türcke,** *Franz*

Türcke, *R. von* (Baron) (Brun IV) → **Türcke,** *Rudolf von* (Freiherr)

Türcke, *Rudolf von (Freiherr)* (Türcke, R. von (Baron)), landscape painter, * 12.3.1839 Meiningen, † 24.5.1915 Dresden – D ⌑ Brun IV; ThB XXXIII.

Türcke, *Rudolf Carl Bernhard von (Freiherr)* → **Türcke,** *Rudolf von (Freiherr)*

Tuerenhout, *Jean Franç.* → **Turnhout,** *Jean Franç.*

Tuerenhout, *Jef van* (Van Tuerenhout, Jef), painter, graphic artist, * 1926 Mechelen – B ⌑ DPB II.

Türing (Steinmetz-Familie) (ThB XXXIII) → **Türing,** *Gregor*

Türing (Steinmetz-Familie) (ThB XXXIII) → **Türing,** *Niklas (1488)*

Türing (Steinmetz-Familie) (ThB XXXIII) → **Türing,** *Niklas (1546)*

Türing, *Gregor,* stonemason, * Memmingen (?), f. 1509, † 1543 Schwaz – A, D ⌑ ThB XXXIII.

Türing, *Konrad (1472)* (Türing, Konrad (der Ältere)), painter, f. 1472, † 1497 – CH ⌑ ThB XXXIII.

Türing, *Niklas (1488),* stonemason, * Memmingen (?), f. 1488, † 1517 or 1518 – A, D ⌑ ThB XXXIII.

Türing, *Niklas (1546),* stonemason, f. 1546, † 5.1558 – A ⌑ ThB XXXIII.

Türk, painter, f. 1701 – DK ⌑ Weilbach VIII.

Türk, *Eduard,* goldsmith, f. 1881, l. 1892 – A ⌑ Neuwirth Lex. II.

Türk, *Emma Sophia,* master draughtsman, * 1801 or 1849 (?) Lübeck, l. 1886 – D ⌑ Wolff-Thomsen.

Türk, *Emmy* → **Türk,** *Emma Sophia*

Türk, *Florian,* maker of silverwork, f. 1864, l. 1878 – A ⌑ Neuwirth Lex. II.

Türk, *Georg,* architect, f. 1760, l. 1762 – A ⌑ ThB XXXIII.

Türk, *Herbert Walter,* commercial artist, * 15.12.1925 Teschen – A ⌑ Fuchs Maler 20.Jh. IV; List; Vollmer VI.

Türk, *Irene* → **Türk,** *Iris*

Türk, *Iris,* graphic artist, * 2.12.1925 Graz – A ⌑ Fuchs Maler 20.Jh. IV; List.

Türk, *Johann Nikolaus,* painter, * 1872 Kulmbach, † 13.9.1942 Niederwartha – D ⌑ Vollmer IV.

Türk, *Karl Heinz,* sculptor, * 1928 Hardt (Nürtingen) – D ⌑ Nagel.

Türk, *Ludwig,* painter, f. 20.9.1709 – D ⌑ ThB XXXIII.

Türk, *Péter,* master draughtsman, photographer, filmmaker, installation artist, * 1943 Pestszenterzsébet – H ⌑ ArchAKL.

Türk, *Philipp,* goldsmith (?), f. 1867 – A ⌑ Neuwirth Lex. II.

Türk, *Rudolf,* painter, graphic artist, * 3.10.1893 Villach, † 5.2.1944 Graz – A ⌑ Fuchs Geb. Jgg. II; List; ThB XXXIII.

Türke, *Carl Gottlieb* → **Türcke,** *Carl Gottlieb*

Türke, *E. R.* → **Tuerke,** *E. R.*

Tuerke, *E. R.,* porcelain painter, ceramist, f. about 1910 – D ⌑ Neuwirth II.

Türke, *Georg,* sculptor, graphic artist, * 27.11.1884 Meißen, l. 1953 – D ⌑ Davidson I; ThB XXXIII; Vollmer IV.

Türke, *Hugo,* painter, * 15.10.1905 Adorf (Vogtland) – D ⌑ Vollmer IV.

Türke, *Rudolf von (Freiherr)* → **Türcke,** *Rudolf von (Freiherr)*

Türke, *Rudolf Carl Bernhard von (Freiherr)* → **Türcke,** *Rudolf von (Freiherr)*

Türler, *Max,* architect, f. 1919, † 9.1.1959 Luzern – CH ⌑ Vollmer VI.

Tuerlincks, *Louis Benoit Antoine* (DPB II) → **Tuerlinckx,** *Louis Benoit Antoine*

Tuerlinckx, *Joseph Jean,* sculptor, * 2.11.1809 Mechelen, † 6.2.1873 Mechelen – B ⌑ ThB XXXIII.

Tuerlinckx, *Louis Benoit Antoine* (Tuerlincks, Louis Benoit Antoine), portrait painter, lithographer, sculptor, master draughtsman, * 31.12.1820 Mechelen, † 21.3.1894 Brüssel-Ixelles – B ⌑ DPB II; ThB XXXIII.

Türoff, *Paul,* portrait painter, * 25.11.1873 Ranis (Thüringen), l. before 1939 – D ⌑ ThB XXXIII.

Türpe, *P.* (Rump) → **Türpe,** *Paul*

Türpe, *Paul* (Türpe, P.), sculptor, * 16.6.1859 Berlin, l. before 1912 – D ⌑ Jansa; Rump; ThB XXXIII.

Türrer, *Albrecht* → **Dürer,** *Albrecht (1427)*

Türschütz, *Franz,* goldsmith, f. 1779 – SK ⌑ ThB XXXIII.

Türst, *Conrad,* cartographer, f. 1482, l. 1526 – CH ⌑ Brun III.

Türstig, *Carl Fridrich,* goldsmith, silversmith, * 1745 Gnadenfrei (?), † 1798 – PL, DK ⌑ Bøje III.

Türtschner, *Franz*, painter, graphic artist, * 30.12.1953 Dornbirn – A ⊡ Fuchs Maler 20.Jh. IV.

Tuesces, *Félix*, painter, f. 1899 – E ⊡ Cien años XI.

Tüscher, *Carl Marcus* → **Tuscher**, *Marcus*

Tüscher, *Marcus* → **Tuscher**, *Marcus*

Tüschl, *Hanns Sigmund* → **Tuschl**, *Hanns Sigmund*

Tuesen, *Mikkel* → **Tusen**, *Mikkel*

Tüshaus, *Bernhard*, architect, * 27.11.1846 Münster (Westfalen), † 19.1.1909 Düsseldorf – D ⊡ ThB XXXIII.

Tüshaus, *Friedrich* (Tüshaus, Fritz), painter, wood engraver, illustrator, * 3.8.1832 Münster (Westfalen), † 3.9.1885 Münster (Westfalen) – D ⊡ Ries; ThB XXXIII.

Tüshaus, *Fritz* (Ries) → **Tüshaus**, *Friedrich*

Tüshaus, *Joseph*, sculptor, * 7.7.1851 Münster (Westfalen), † 21.10.1901 Düsseldorf – D ⊡ ThB XXXIII.

Tüshaus und von Abbema → **Tüshaus**, *Bernhard*

tüte → **Hagedorn**, *Günther*

Tütinger, *Peter* → **Tüttinger**, *Peter*

Tütleb, *Jeremias*, architect, f. 1680, l. 1689 – D ⊡ ThB XXXIII.

Tütsch, *Jörg*, cabinetmaker, f. 1567, l. 1569 – CH ⊡ Brun III.

Tütsch, *Veit*, coppersmith, f. 1573, l. 1578 – D ⊡ ThB XXXIII.

Tüttelmann, *Karl*, painter, sculptor, * 1911 or 2.7.1912 Iserlohn – D ⊡ KüNRW I; Vollmer IV.

Tüttinger, *Peter* (Tutinger, Petrus), calligrapher, copyist, f. 1447, l. 1477 – D ⊡ Bradley III; ThB XXXIII.

Tüttlebs, *Jeremias* → **Tütleb**, *Jeremias*

Tufano, *Miguel*, master draughtsman, * 6.10.1912 Montevideo – ROU ⊡ PlástUrug II.

Tuff, *Daisy* → **Boxsius**, *Daisy*

Tuffet, *François*, master draughtsman, decorator, painter, * 22.5.1809 Mâcon, † 29.10.1854 Lyon – F ⊡ Audin/Vial II; Hardouin-Fugier/Grafe.

Tuffnell, *John*, architect(?), * 1643, † 1697 – GB ⊡ Gunnis.

Tuffnell, *Samuel*, sculptor, f. 1719, † 1765 – GB ⊡ Gunnis.

Tufiño, *Rafael*, painter, graphic artist, designer, * 1918 New York – USA ⊡ DA XXXI; EAAm III.

Tufinoff, *Grigorij Grigorjewitsch* (ThB XXXIII) → **Tufinov**, *Grigorij Grigor'evič*

Tufinov, *Grigorij Grigor'evič* (Tufinoff, Grigorij Grigorjewitsch), icon painter, * Toropez(?), f. 1697 – RUS ⊡ ThB XXXIII.

Tufnail, *Henry Philip*, architect, * 1879, † 1937 – GB ⊡ DBA.

Tufonoff, *Grigorij Grigorjewitsch* → **Tufinov**, *Grigorij Grigor'evič*

Tuft, *Edward C.*, artist, f. 1932 – USA ⊡ Hughes.

Tufte, *Synva*, painter, glass artist, * 16.2.1945 Bærum – N ⊡ NKL IV.

Tufto, *Peder Asbjørnsen*, rose painter, * 1795 Ustedalen (Hol), † 1863 Ustedalen (Hol) – N ⊡ NKL IV.

Tufts, *Florence Ingalsbe*, watercolourist, * 1874 Hopeton (California), l. 1940 – USA ⊡ Falk; Hughes.

Tufts, *John Burnside*, painter, * 11.2.1869 Boston (Massachusetts), l. 1939 – USA ⊡ Hughes.

Tufts, *Marion*, sculptor, f. 1933 – USA ⊡ Falk.

Tufvesson, *Nils*, painter, master draughtsman, * 1.8.1829 Svedala, † 9.3.1878 Västerås – S ⊡ SvK; SvKL V.

Tufvesson, *Siri*, painter, * 1880, † 1932 – S ⊡ SvKL V.

Tuganov, *Mucharbek*, painter, f. 1910 – RUS, GE ⊡ ArchAKL.

Tuganov, *Mucharbek Safarovič* → **Tuganov**, *Mucharbek*

Tugas, *Josep*, typographer, f. 1851 – E ⊡ Ráfols III.

Tugendahl, *Peter Julius*, porcelain painter, * 1741, † 1801 – DK ⊡ Weilbach VIII.

Tugentlich, *Balthasar* → **Augentlich**, *Balthasar*

Tuggener, *Jakob*, photographer, painter, * 7.2.1904 Zürich, † 29.4.1988 Zürich – CH ⊡ KVS; LZSK; Naylor.

Tughan, *Jim* → **Tughan**, *Robert James*

Tughan, *Robert James*, painter, * 26.10.1949 Montreal (Quebec) – CDN ⊡ Ontario artists.

Tugi, *Hans*, instrument maker, f. 1487, l. 1520 – CH ⊡ Brun III.

Tugias, *Georgios* (Tugias, Gergios), sculptor, painter, * 1922 Athen – GR ⊡ Lydakis IV; Lydakis V.

Tugias, *Gergios* (Lydakis V) → **Tugias**, *Georgios*

Tugli, *Giovanni*, wood sculptor, marquetry inlayer, f. 1458 – I ⊡ ThB XXXIII.

Tuglia, *Giovanni* → **Tugli**, *Giovanni*

Tugney, *Richard*, mason, f. 1518, l. 1519 – GB ⊡ Harvey.

Tugnoli, *Filippo*, silversmith, f. 21.3.1818, l. 18.8.1819 – I ⊡ Bulgari III.

Tugot, *Antoine-Joseph*, goldsmith, * about 1758, l. 1806 – F ⊡ Nocq IV.

Tugot, *Marie-Antoine-Joseph*, goldsmith, f. 1.8.1755, l. 1790 – F ⊡ Nocq IV.

Tugwell, *Emma L.* (Johnson II) → **Tugwell**, *Emma S.*

Tugwell, *Emma S.* (Tugwell, Emma L.), painter, f. 1888, l. 1889 – GB ⊡ Johnson II; Wood.

Tugwell, *Frank Alfred*, architect, * 1862, † 1940 Scarborough (Yorkshire) – GB ⊡ DBA.

Tugwell, *Sydney*, architect, * 1869, † before 5.8.1938 – GB ⊡ DBA.

Tuháček, *Václav*, painter, * 29.9.1905 Prag – CZ ⊡ Toman II.

Tuhka, *August* (Koroma; Nordström) → **Tuhka**, *Aukusti*

Tuhka, *Aukusti* (Tuhka, August), graphic artist, illustrator, painter, master draughtsman, * 15.9.1895 Viipuri, l. 1960 – SF ⊡ Koroma; Kuvataiteilijat; Nordström; Paischeff; Vollmer IV.

Tuhkanen, *Aukusti* → **Tuhka**, *Aukusti*

Tuhkanen, *Toivo* (Tuhkanen, Toivo Gideon Johannes), figure painter, landscape painter, portrait painter, * 2.5.1877 Jalasjärvi, † 4.4.1957 Helsinki or Kajaani – SF ⊡ Koroma; Kuvataiteilijat; Nordström; Paischeff; ThB XXXIII; Vollmer IV.

Tuhkanen, *Toivo Gideon Johannes* (Koroma; Kuvataiteilijat; Nordström; Paischeff) → **Tuhkanen**, *Toivo*

Tuider, *Erich*, painter, graphic artist, * 6.8.1939 Hohenau (Nieder-Österreich) – A ⊡ Fuchs Maler 20.Jh. IV.

Tuijnman, *Laurens* (Tuynman, Laurens), master draughtsman, watercolourist, etcher, lithographer, artisan, ceramist, * 24.9.1901 Maros (Sulawesi) – NL ⊡ Mak van Waay; Scheen II; Vollmer IV.

Tuijnman, *Wilhelmina Catharina Maria* (Tuynman, Wilhelmina Catharina Maria), woodcutter, master draughtsman, linocut artist, watercolourist, artisan, pastellist, * 24.1.1904 Bergen (Nord-Holland) – NL ⊡ Scheen II; Waller.

Tuil, *Hans van* → **Tuil**, *Johannes Dirk van*

Tuil, *Johannes Dirk van*, illustrator, cartoonist, * 26.11.1921 Den Haag (Zuid-Holland) – NL ⊡ Scheen II.

Tuilier, *Jean* → **Thuillier**, *Jean*

Tuimelaar, *Johanna* → **Aa**, *Johanna van der*

Tuinen, *Jan van* → **Tuinen**, *Jan Albertus van*

Tuinen, *Jan Albertus van*, painter, master draughtsman, collagist, * 28.1.1944 Sneek (Friesland) – NL ⊡ Scheen II.

Tuinhof, *Bauke*, watercolourist, illustrator, cartoonist, * 24.8.1938 Leeuwarden (Friesland) – NL ⊡ Scheen II.

Tuinstra, *Frans* → **Tuinstra**, *Marie Frans*

Tuinstra, *Marie Frans*, ceramist, * 25.8.1923 Maastricht (Limburg) – NL ⊡ Scheen II.

Tuinstra, *Tjeerd*, painter, master draughtsman, etcher, * 18.9.1916 Franeker (Friesland) – NL ⊡ Scheen II.

Tuisch, *Michael*, wood sculptor, carver, * Riga, f. after 1699, † before 26.4.1725 Odense – DK ⊡ ThB XXXIII; Weilbach VIII.

Tuisk, *Artur*, painter, master draughtsman, * 10.1.1903 Narva – RUS, S ⊡ SvKL V.

Tuite, *J. T.*, landscape painter, marine painter, f. 1818, l. 1839 – F ⊡ Grant; Wood.

Tuite, *John*, goldsmith, f. 1721, † 1740 – GB ⊡ ThB XXXIII.

Tujković, *Maksim*, painter, * about 1700 Tujkovic, l. 1734 – BiH ⊡ ELU IV; Mazalić.

Tuka, *László*, etcher, watercolourist, advertising graphic designer, poster artist, * 1924 Galgahévíz – H ⊡ MagyFestAdat.

Tuke, *Charles W.*, landscape painter, f. 1870, l. 1871 – GB ⊡ McEwan.

Tuke, *Gladys*, sculptor, artisan, * 19.11.1899 Linwood (West Virginia), l. 1947 – USA ⊡ EAAm III; Falk.

Tuke, *H. S.* (Bradshaw 1824/1892) → **Tuke**, *Henry Scott*

Tuke, *Henry Scott* (Tuke, H. S.), painter, * 12.6.1858 York (Yorkshire), † 30.3.1929 Swanpool (Falmouth) – GB ⊡ Bradshaw 1824/1892; DA XXXI; Johnson II; Mallalieu; Spalding; ThB XXXIII; Windsor; Wood.

Tuke, *Maria* (Sainsbury, Maria Tuke), flower painter, * 1861 Falmouth (Cornwall), l. 1899 – GB ⊡ Mallalieu; Wood.

Tuke, *Sydney*, painter, f. 1882 – GB ⊡ Johnson II.

Tuke, *William Charles*, architect, f. 1857, † 28.3.1893 – GB ⊡ DBA.

Tukiainen, *Aimo* (Tukiainen, Aimo Johan Kustaa; Tukiainen, Aimo Joh. Kustaa), stone sculptor, * 6.10.1917 Orivesi, † 1996 – SF ⊡ Koroma; Kuvataiteilijat; Paischeff; Vollmer IV.

Tukiainen, *Aimo Joh. Kustaa* (Vollmer IV) → **Tukiainen,** *Aimo*

Tukiainen, *Aimo Johan Kustaa* (Paischeff) → **Tukiainen,** *Aimo*

Tukker, *Magdalena Elisabeth Hendrika,* painter, master draughtsman, woodcutter, * 29.12.1902 Gorinchem (Zuid-Holland) – NL ⌑ Scheen II.

Tukker, *Rie* → **Tukker,** *Magdalena Elisabeth Hendrika*

Tula, copyist, f. 1201 – D ⌑ Bradley III.

Tulajārāma, sculptor, f. 1732 – IND ⌑ ArchAKL.

Tulasne, *André-Edmond-Martin-Marie,* architect, * 1882 Tours, l. 1905 – F ⌑ Delaire.

Tulbeck, *Hans,* goldsmith, minter, f. 1378, l. 1405 – D ⌑ ThB XXXIII.

Tul'čyns'kyj, *Semen Abramovyč,* architect, * 23.11.1914 Ladyžynka – UA ⌑ SChU.

Tulden, *Theodor van* → **Thulden,** *Theodor van*

Tulden, *Theodorus van* → **Thulden,** *Theodor van*

Tulevičiūtė, *Elena,* ceramist, * 31.8.1924 Stakliškiai – LT ⌑ Vollmer IV.

Tuliatos, *Gerasimos,* painter, wood carver, * 1919 Rumänien – GR ⌑ Lydakis V.

Tulienė-Petrikaitė, *Konstancija,* graphic artist, painter, * 9.1906 Moskau – LT ⌑ Vollmer IV.

Tulin, *Borys Leonidovyč,* graphic artist, * 22.8.1938 Kiev – UA ⌑ SChU.

Tulin, *Carl,* painter, * 1748 Schweden, † 9.10.1808 Tunis – S ⌑ SvKL V.

Tulin, *Charles* → **Tulin,** *Carl*

Tulin, *Jurij Nilovič* (Tulin, Jurij Nilowitsch), painter, * 1921 Maksaticha (Leningrad) – RUS ⌑ Vollmer VI.

Tulin, *Jurij Nilowitsch* (Vollmer VI) → **Tulin,** *Jurij Nilovič*

Túlio Vitorino, painter, * 1896, † 1969 – P ⌑ Cien años XI; Pamplona V.

Tulipán, *László,* painter, * 1943 Ungvár – UA, H ⌑ MagyFestAdat.

Tulipano → **Kindermann** (1722)

Tulk, *Adolphus Cornelis,* faience painter, * before 31.12.1803 Delft (Zuid-Holland), † 13.9.1893 Delft (Zuid-Holland) – NL ⌑ Scheen II.

Tulk, *Alfred James,* fresco painter, * 3.10.1899 London, l. 1947 – USA ⌑ EAAm III; Falk.

Tulk, *Augustus,* still-life painter, f. 1877, l. 1892 – GB ⌑ Johnson II; Pavière III.2; Wood.

Tulk, *Cornelis* → **Tulk,** *Adolphus Cornelis*

Tulka, *Josef,* painter, * 3.1.1846 Nová Paka, † 1882 Italien – CZ ⌑ ThB XXXIII; Toman II.

Tulka, *Štefan,* carpenter, f. about 1732 – SK ⌑ ArchAKL.

Tull, *A.* → **Tull,** *N.* (1762)

Tull, *Charlene,* painter, artisan, * 1945 Chicago (Illinois) – USA ⌑ Dickason Cederholm.

Tull, *Ebenezer,* landscape painter, * 1733, † 20.1.1762 – GB ⌑ Waterhouse 18.Jh..

Tull, *Edmund* → **Tull,** *Ödön*

Tull, *Magnus* (Tull, Nils Magnus; Tull, Magnus Nils), landscape painter, genre painter, still-life painter, graphic artist, * 26.4.1901 Stockholm – S ⌑ SvK; SvKL V; Vollmer IV.

Tull, *Magnus Nils* (SvK) → **Tull,** *Magnus*

Tull, *N.* (1762) (Tull, Nicholas), landscape painter, portrait painter, animal painter, master draughtsman, † 1762 – GB ⌑ Grant; Mallalieu; ThB XXXIII.

Tull, *N.* (1829), landscape painter, f. 1829, l. 1852 – GB ⌑ Grant; Johnson II; Wood.

Tull, *Nicholas* (Grant; Mallalieu) → **Tull,** *N.* (1762)

Tull, *Nils Magnus* (SvKL V) → **Tull,** *Magnus*

Tull, *Nils Petter,* painter, master draughtsman, * 13.3.1833 Döderhult, † 1904 Stockholm – S ⌑ SvKL V.

Tull, *Ödön,* graphic artist, pastellist, * 9.5.1870 Székesfehérvár, † 15.9.1911 Budapest – H ⌑ MagyFestAdat; ThB XXXIII.

Tulla, *Gottfried,* sculptor (?), * 20.3.1770 Karlsruhe, † 27.3.1828 Paris – D ⌑ ThB XXXIII.

Tulla, *Joh. Philipp* (Rump) → **Tulla,** *Johann Philipp*

Tulla, *Johann Philipp* (Tulla, Joh. Philipp), copper engraver, * Augsburg (?), f. about 1700 – D ⌑ Rump; ThB XXXIII.

Tulla, *Pentti,* painter, * 15.6.1937 Laukaa, † 1988 Kuusankoski – SF ⌑ Kuvataiteilijat.

Tulla, *Pentti Raimo Olavi* → **Tulla,** *Pentti*

Tulla Maristany, *Francisco Xavier* (Ráfols III, 1954) → **Tulla Maristany,** *Francisco Javier*

Tulla Maristany, *Francisco Javier* (Tulla Maristany, Francesc Xavier), figure painter, portrait painter, decorator, * 1896 Sarriá, l. 1942 – E ⌑ Cien años XI; Ráfols III.

Tullat, *Luce,* landscape painter, still-life painter, * 26.3.1895 St-Germain-en-Laye (Yvelines), l. before 1999 – F ⌑ Bénézit.

Tullat, *Lucie* → **Tullat,** *Luce*

Tullberg, *Carl* → **Tullberg,** *Carl Edvard*

Tullberg, *Carl Edvard,* painter, graphic artist, * 28.10.1853 Malmö, † 14.1.1914 Sundsvall – S ⌑ SvKL V.

Tullberg, *Ingegerd* → **Beskow,** *Ingegerd*

Tullberg, *Otto* → **Tullberg,** *Otto Fredrik*

Tullberg, *Otto Fredrik,* wood carver, silhouette artist, * 28.9.1802 Nöbbele, † 14.4.1853 Uppsala – S ⌑ SvKL V.

Tullberg, *Sofia* → **Tullberg,** *Sofia Lovisa Christina*

Tullberg, *Sofia Lovisa Christina,* master draughtsman, painter, * 25.3.1815 Vårdsätra gård (Bondkyrka socken), † 21.2.1885 Uppsala – S ⌑ SvKL V.

Tullberg, *Tycho* → **Tullberg,** *Tycho Fredrik Hugo*

Tullberg, *Tycho Fredrik Hugo,* sculptor, master draughtsman, painter, * 9.10.1842 Uppsala, † 24.4.1920 Uppsala – S ⌑ SvKL V.

Tullecte, *Nicolas,* smith, f. 1420 – F ⌑ Audin/Vial II.

Tulleken, *O.,* silhouette artist, f. 1812 – NL ⌑ ThB XXXIII.

Tullemans, *Jan* → **Tullemans,** *Joannes Henricus*

Tullemans, *Joannes Henricus,* master draughtsman, mosaicist, fresco painter, glass artist, * 27.12.1924 Weert (Zuid-Holland) – NL ⌑ Scheen II.

Tullen, *Bernard,* painter, master draughtsman, * 28.12.1960 Genf – CH ⌑ KVS.

Tulley, *Robert,* architect, f. about 1450 1457, † 1481 (?) or about 1481 – GB ⌑ Harvey; ThB XXXIII.

Tulli, *Wladimiro,* watercolourist, * 4.9.1922 Macerata – I ⌑ Comanducci V; Vollmer VI.

Tullidge, *John,* landscape painter, fresco painter, stage set designer, * 1836 Weymouth, † 1899 Salt Lake City (Utah) – USA, GB ⌑ Falk.

Tullin, *Jöns Truedsson* → **Thulin,** *Jöns*

Tulling, *Frans* → **Tulling,** *Johan Frans*

Tulling, *Johan Frans,* sculptor, * 20.1.1876 Rotterdam (Zuid-Holland), † 2.8.1943 Voorburg (Zuid-Holland) – NL ⌑ Scheen II.

Tullingh, *Frans,* woodcutter, f. 1935 – NL ⌑ Scheen II (Nachtr.); Waller.

Tullio, goldsmith, f. 29.1.1611 – I ⌑ Bulgari I.3/II.

Tullio, *Anita,* sculptor, ceramist, * 31.10.1935 Paris – F ⌑ Bénézit.

Tullio, *Giuseppe di,* marble sculptor, * San Germano, f. 1703, l. 1713 – I ⌑ ThB XXXIII.

Tullio, *Marco,* painter, f. 1607 – I ⌑ Schede Vesme III.

Tullio, *Mario,* painter, * 1894 Venedig – BR, I ⌑ EAAm III.

Tullio d' Albisola (Comanducci V) → **D'Albissola,** *Tullio*

Tullio-Altan, *Francesco* → **Altan,** *Francesco Tullio*

Tullio Diacono → **DalMolin Ferenzona,** *Raoul*

Tullner, *Paulus* (Kat. Nürnberg) → **Dullner,** *Paulus*

Tulloch, *Alexander Bruce,* master draughtsman, * 1838, † 1920 – ZA ⌑ Gordon-Brown.

Tulloch, *David,* master draughtsman, illustrator, graphic artist, f. 1849, † 1868 or 1877 (?) – AUS ⌑ Robb/Smith.

Tulloch, *Frederick Henry,* architect, * 1863, † 23.10.1953 Bournemouth – GB ⌑ DBA.

Tulloch, *John,* architect, f. before 1830, l. 1849 – GB ⌑ Brown/Haward/Kindred; Colvin.

Tulloch, *M.,* flower painter, f. 1806 – GB ⌑ McEwan; Pavière III.1.

Tulloch, *M.,* flower painter, f. 1806 – GB ⌑ McEwan; Pavière III.1.

Tulloch, *Violet M.,* sculptor, f. 1953 – GB ⌑ McEwan.

Tulloch, *William Alexander,* painter, illustrator, * 3.1.1887, l. 1940 – USA, YV ⌑ Falk.

Tullock (Mistress), flower painter, f. 1809 – GB ⌑ Pavière III.1.

Tullon, *Pierre,* painter, * 6.11.1851 Gelles, l. 1883 – F ⌑ ThB XXXIII.

Tully, *Christopher,* engraver, f. 1775 – USA ⌑ Groce/Wallace.

Tully, *Dhuie* → **Russell,** *Dhuie*

Tully, *George,* carpenter, architect, f. 17.5.1715, † 1770 Bristol – GB ⌑ Colvin.

Tully, *John Collingwood,* architect, f. 1881, l. 1904 – GB ⌑ DBA.

Tully, *Kivas* (1820) (Tully, Kivas), architect, * 1820 Irland, † 1905 – CDN, IRL ⌑ Harper.

Tully, *Kivas* (1864) (Tully, Kivas (Mistress)), painter, f. 1864, l. 1865 – CDN ⌑ Harper.

Tully, *Louise Beresford,* wood engraver, f. 1896, l. 1898 – CDN ⌑ Harper.

Tully, *Sydney S.* (Wood) → **Tully,** *Sydney Strickland*

Tully, *Sydney Strickland* (Tully, Sydney S.), genre painter, landscape painter, portrait painter, sculptor, * 3.1860 Toronto (Ontario), † 1911 Calgary (Alberta) – CDN, GB ⌑ Falk; Harper; Wood.

Tully, *William,* architect, f. 1763 – GB ⌑ Colvin.

Tuloff, *Fjodor Andrejewitsch* (ThB XXXIII) → **Tulov**, *Fedor Andreevič*

Tulout, landscape painter, * about 1750 – F ▭ ThB XXXIII.

Tulov, *Fedor Andreevič* (Tuloff, Fjodor Andrejewitsch), painter, f. 1801 – RUS ▭ ThB XXXIII.

Tulp (Ráfols III, 1954) → **Miró**, *Ramon*

Tulpinck, *Camille*, painter, decorator, restorer, * 1861 Brügge, † 1946 Brügge – B ▭ DPB II.

Tulsī → **Tulsī Kalān**

Tulsī der Jüngere → **Tulsī Khwurd**

Tulsī Kalān, miniature painter, f. about 1560, l. about 1600 – IND ▭ DA XXXI.

Tulsī Khwurd, miniature painter, f. 1556 – IND ▭ ArchAKL.

Tuluk → **Tilok**

Tulupov, *S. I.*, painter, f. 1918 – RUS ▭ Milner.

Tulving, *Ruth*, painter, * 1932 Estland – CDN ▭ Ontario artists.

Tum, *Peter* → **Dum**, *Peter* (1704)

Tûma → **Frederiksen**, *Thomas*

Tůma, *Bohuslav*, painter, * 26.6.1909 Hořice – CZ ▭ Toman II.

Tůma, *Emil*, ceramist, * 3.1.1909 Lhotka – CZ ▭ Toman II.

Tuma, *Ján*, painter, * 9.5.1904 Pezinok – SK ▭ Toman II.

Tůma, *Karel*, landscape painter, portrait painter, * 28.2.1859 Přední Ovenec, † 21.4.1936 Písek – CZ ▭ Toman II.

Tuma, *Margit*, painter, * 7.6.1949 Wien – A ▭ Fuchs Maler 20.Jh. IV.

Tůma, *Zdeněk*, painter, * 21.9.1907 Prag, † 14.12.1943 Prag – CZ ▭ Toman II.

Tumal, *Ladislaus*, flower painter, f. 1811, l. 1812 – A ▭ Fuchs Maler 19.Jh. IV.

Tumalti, *Bernhard M.* (Strickland II) → **Tumulty**, *Bernard M.*

Tumarkin, *Igael* (Vollmer VI) → **Tumarkin**, *Ygael*

Tumarkin, *Ygael* (Tumarkin, Igael), painter, stage set designer, sculptor, * 1933 Dresden – IL ▭ DA XXXI; Vollmer VI.

Tumbelàka → **Zondervan**, *Peter Arjen Cornelis*

Tumberel, *Robert*, goldsmith, f. 1381 – F ▭ Nocq IV.

Tumbes, *Charles de*, sculptor, f. 1566 – F ▭ ThB XXXIII.

Tumbler, *Friedrich*, bell founder, f. 1408 – D ▭ ThB XXXIII.

Tumelty, *Ruth A.*, watercolourist, f. before 1930 – USA ▭ Hughes.

Tumereau, *Pietro*, painter, f. 10.1.1588 – I, F ▭ Schede Vesme III.

Tumiati, *Beryl*, painter, * 16.6.1890 Bombay, l. before 1958 – IND, I ▭ Vollmer IV.

Tumiati, *Domenico*, master draughtsman, * 1820 Cologna di Copparo, † 29.3.1901 Ferrara – I ▭ DEB XI.

Tumiati Hight, *Beryl*, painter, stage set designer, * 16.6.1890, l. 1936 – I, IND ▭ Comanducci V.

Tumiatti, *Ivan*, artist, * 25.8.1929 Polesine – I ▭ Comanducci V.

Tumicelli, *Jacopo*, miniature painter, * 22.12.1764 Villafranca, † 11.1.1825 Padua – I ▭ Comanducci V; DEB XI; ThB XXXIII.

Tumicelli, *Maria Grazia*, painter, * 30.12.1926 Verona – I ▭ Comanducci V.

Tuminello, *Ludovico*, photographer, * 1824 Rom, † 1907 Rom – I ▭ Krichbaum.

Tumler, *Friedrich* → **Tumbler**, *Friedrich*

Tumler, *Martin* → **Dumler**, *Martin*

Tummeley- von Wahl, *Erika Irene* (Hagen) → **Tummeley-von Wahl**, *Erika Irene*

Tummeley-von Wahl, *Erika Irene*, painter, wood sculptor, * 6.2.1927 Berlin – D ▭ Hagen.

Tummer, *Johann Christoph* → **Thummer**, *Johann Christoph*

Tummer, *Johann Jacob* → **Thummer**, *Johann Jacob*

Tummerman, *Abraham*, copper engraver, goldsmith, f. about 1660 – I, B ▭ ThB XXXIII.

Tummermann, *Abraham* → **Tummerman**, *Abraham*

Tummers, *Gé* → **Tummers**, *Gerardus Johannes*

Tummers, *Gerardus Johannes*, glass painter, * 15.11.1925 Nijmegen (Gelderland) – NL ▭ Scheen II.

Tummers, *Nic* → **Tummers**, *Nicolaas Hendrik Marie*

Tummers, *Nicolaas Hendrik Marie*, painter, master draughtsman, architect, sculptor, * 5.2.1928 Heerlen (Limburg) – NL ▭ Scheen II.

Tumminello, *Disma*, sculptor, * 26.1.1930 Mazara del Vallo – I ▭ Vollmer IV.

Tumová, *Elfrida*, sculptor, f. 1934 – CZ ▭ Toman II.

Tůmová, *Marie*, artisan, * 7.4.1910 Prag – CZ ▭ Toman II.

Tumpach, *Jan*, architect, * 1883, † 30.12.1937 Prag – CZ ▭ Toman II.

Tumpre, *Elias* → **Godefroy**, *Elias*

Tumskij, *Ssergej Nikolajewitsch*, painter, † 1892 – RUS ▭ ThB XXXIII.

Tumulo, *Silvestro de*, artist, f. 1492 – I ▭ Bradley III.

Tumulty, *Bernard M.* (Tumalti, Bernhard M.), portrait painter, f. 1825, l. 1847 – IRL ▭ Strickland II; ThB XXXIII.

Tumysen, *Georg* → **Dumeisen**, *Georg*

Tumysen, *Hans Konrad* → **Dumisen**, *Hans Konrad*

Tumysen, *Hans Peter* → **Dumisen**, *Hans Peter*

Tumysen, *Stelhans* → **Dumisen**, *Stelhans*

Tun Tin, miniature painter, f. about 1920, l. about 1920 – MYA (BUR), IND ▭ ArchAKL.

Tunander, *Ingemar* → **Tunander**, *Tage Ingemar Elias*

Tunander, *Petrus*, form cutter, f. 1666, † before 15.8.1706 Växjö (?) – S ▭ SvKL V.

Tunander, *Tage Ingemar Elias*, master draughtsman, * 31.7.1916 Borlänge – S ▭ SvKL V.

Tunberg, *Petter* → **Thunberg**, *Petter*

Tunbridge, *A.*, fruit painter, f. 1858, l. 1861 – GB ▭ Johnson II; Pavière III.1; Wood.

Tunbridge, *E.*, still-life painter, f. 1856, l. 1861 – GB ▭ Pavière III.1; Wood.

Tuncotto, *Giorgio* → **Turcotto**, *Giorgio*

Tunelius, *Gereon* → **Tunelius**, *Martin Carl Gereon*

Tunelius, *Martin Carl Gereon*, painter, * 26.7.1853 Arboga, † 30.7.1913 Stockholm – S ▭ SvKL V.

Tung, *Ssüä-hung* → **Dong**, *Xuehong*

Tung Pang-ta (ThB XXXIII) → **Dong**, *Bangda*

Tung Ssüä-hung (Vollmer IV) → **Dong**, *Xuehong*

Tung Yüan (ThB XXXIII) → **Dong**, *Yuan* (900)

Tunga, sculptor, photographer, * 1952 Palmares – BR ▭ ArchAKL.

Tungelfelt, *Nils*, master draughtsman, miniature painter, * 1683 or 1684, † 1721 Stockholm – S ▭ SvK; SvKL V; ThB XXXIII.

Tunheim, *Sara* → **Tunheim**, *Sara Elisabeth Ann*

Tunheim, *Sara Elisabeth Ann*, painter, graphic artist, * 26.6.1949 Ålesund – N ▭ NKL IV.

Tuni Garcilaso, *Roberto*, sculptor, * 1926 Puno – PE ▭ Ugarte Eléspuru.

Tuni de Legra, painter, f. 1592 – I ▭ Schede Vesme IV.

Tunica, *Carl* → **Tunica**, *Christian*

Tunica, *Christian*, portrait painter, miniature painter, master draughtsman, lithographer, * 11.10.1795 Braunschweig, † 2.3.1868 Deckenhausen (Hamburg) – D ▭ ThB XXXIII.

Tunica, *Hermann August Theodor*, painter, * 9.10.1826 Braunschweig, † 11.6.1907 Braunschweig – D ▭ ThB XXXIII.

Tunica, *Joh. Christian Ludw.* → **Tunica**, *Christian*

Tunica, *Karl* → **Tunica**, *Christian*

Tuniclif, *Ralph* → **Tunnicliffe**, *Ralph*

Tuning, *Niels Nielsen* → **Thaanning**, *Nils*

Tuniot, *Joseph-Eugène-Henri*, architect, * 1861 Reims, l. after 1885 – F ▭ Delaire.

Tunis, *Edwin Burdett*, painter, designer, graphic artist, illustrator, * 8.12.1897 Cold Spring Harbor (New York), † 1973 Reisterstown (Maryland) – USA ▭ EAAm III; Falk.

Tunis, *Louis*, architect, f. 1916 – USA ▭ Tatman/Moss.

Tunk, *Joh.*, wood carver, f. 1777 – CZ ▭ ThB XXXIII.

Tunmarck, *E. G.* (Tunmarck, Eric Gustaf), painter, * 1.5.1729 Schweden, † before 8.11.1789 Bragernes (Drammen) – N, S ▭ NKL IV; SvKL V; ThB XXXIII.

Tunmarck, *Eric Gustaf* (NKL IV; SvKL V) → **Tunmarck**, *E. G.*

Tunmark, *Eric Gustaf* → **Tunmarck**, *E. G.*

Tunmer, *J. H.*, painter, f. 1873 – GB ▭ Wood.

Tunna, *G. B.*, portrait painter, history painter, * Val d'Ossola (?), f. 1761, l. 1765 – GB ▭ Waterhouse 18.Jh..

Tunnard, *John* (Tunnard, John Samuel), landscape painter, lithographer, textile artist, * 17.5.1900 Sandy (Bedfordshire), † 18.12.1971 Penzance – GB ▭ British printmakers; DA XXXI; Spalding; Vollmer IV; Windsor.

Tunnard, *John Samuel* (DA XXXI) → **Tunnard**, *John*

Tunner, *Josef Ernst* (ELU IV) → **Tunner**, *Joseph Ernst*

Tunner, *Joseph Ernst* (Tunner, Josef Ernst), history painter, * 24.9.1792 Obergraden (Steiermark), † 10.10.1877 Graz – A, I ▭ DA XXXI; ELU IV; Fuchs Maler 19.Jh.; List; ThB XXXIII.

Tunner, *Silvia*, history painter, * 19.4.1851 Graz, † 18.12.1907 Tieschen (Steiermark) – A ▭ Fuchs Maler 19.Jh. IV; List; ThB XXXIII.

Tunnicliff, *R.* → **Tunnicliffe**, *Ralph*

Tunnicliffe, *Charles Frederick*, book illustrator, bird painter, watercolourist, master draughtsman, woodcutter, * 1.12.1901 Langley (Cheshire), † 1979 – GB ▭ British printmakers; Lewis; Peppin/Micklethwait; ThB XXXIII; Vollmer IV; Windsor.

Tunnicliffe, *Ralph,* architect, * about 1688, † 1736 – GB ▭ Colvin.

Tunning, *Niels Nielsen* → **Thaanning,** *Nils*

Tunny, flower painter, f. 1902 – GB ▭ McEwan.

Tuno, *Jaco,* portrait painter, master draughtsman, f. 1388 – E, NL ▭ ThB XXXIII.

Tuno, *Jaume,* painter, embroiderer, f. 1388 – E, F ▭ Ráfols III.

Tunold, *Bernt* (Tunold, Bernt Wilhelm), landscape painter, master draughtsman, * 25.2.1877 Selje (Nord-Fjord), † 23.1.1946 Bergen (Norwegen) – N ▭ NKL IV; ThB XXXIII.

Tunold, *Bernt Wilhelm* (NKL IV) → **Tunold,** *Bernt*

Tuñón, *Francisca G.,* painter, f. 1895, l. 1897 – C ▭ Cien años XI.

Tuñón de Lara, *Mateo,* painter, f. 1878 – E ▭ Cien años XI.

Tunstall, *Ruth Neal,* painter, printmaker, * 23.1.1945 Denver (Colorado) – USA ▭ Dickason Cederholm.

Tuntzel, *Gabriel,* cabinetmaker, f. 1494, † 1535 – D ▭ ThB XXXIII.

Tunyogi Csapó, *Adél* → **Tunyogi Csapó,** *Andrásné Orosz Adél*

Tunyogi Csapó, *Andrásné Orosz Adél,* watercolourist, * 1908 Radnótfája – H ▭ MagyFestAdat.

Tuo, *Musi,* painter, * 1932 – RC ▭ ArchAKL.

Tuohy, *Patrick Joseph,* portrait painter, decorative painter, * 27.2.1894 Dublin, † 9.1930 Dublin – IRL ▭ Vollmer IV.

Tuomela, *Heikki,* painter, * 21.9.1922 Helsinki, † 14.12.1991 Helsinki – SF ▭ Koroma; Kuvataiteilijat.

Tuomela, *Heikki Matteus* → **Tuomela,** *Heikki*

Tuomi, *Erkki* → **Tuomi,** *Kaino Erik*

Tuomi, *Kaino Erik,* graphic artist, * 17.1.1916 Helsinki – SF ▭ Koroma; Kuvataiteilijat.

Tuominen, *Immo* → **Tuominen,** *Immo Kosti*

Tuominen, *Immo Kosti,* painter, * 24.3.1934 Rauma – SF ▭ Kuvataiteilijat.

Tuomisto, *Toivo* → **Tuomisto,** *Toivo Toimi*

Tuomisto, *Toivo Toimi,* painter, * 18.3.1907 Tampere, † 6.8.1969 Tampere – SF ▭ Koroma; Kuvataiteilijat.

Tuotilo (Tutilo), architect, painter, sculptor, goldsmith, ivory carver, f. 895, l. 27.4.915 – CH, D ▭ Brun IV; ELU IV; ThB XXXIII.

Tupaja, *Risto,* goldsmith, f. 1832 – BiH ▭ Mazalić.

Tupajić, *Jovo,* goldsmith, f. 1841, l. 1852 – BiH ▭ Mazalić.

Tupajić, *Mijat,* goldsmith, f. 1838, l. 1852 – BiH ▭ Mazalić.

Tupajić, *Risto,* goldsmith, f. 1845, l. 1853 – BiH ▭ Mazalić.

Tupet, *Pierre,* goldsmith, f. 1362 – F ▭ Nocq IV.

Tuphexian, *Georgios,* painter, graphic artist, * 1913 Nazli (Kleinasien) – GR ▭ Lydakis IV.

Tupiño, *Diana,* painter, graphic artist, * 1944 Lucanas – PE ▭ Ugarte Eléspuru.

Tuppen, *George,* architect, f. 1868, l. 1883 – GB ▭ DBA.

Tuppenesser, *Nikolaus,* bell founder, * Mühlhausen (Thüringen) (?), f. 1448 – D ▭ ThB XXXIII.

Tupper, fruit painter, f. 1855 – GB ▭ Johnson II; Pavière III.1; Wood.

Tupper, *Gaspard le Marchant,* artist, * 1826 Guernsey, † 1906 London – GB ▭ Mallalieu.

Tupper, *J.,* painter, f. 1788 – GB ▭ Grant.

Tupper, *John L.,* sculptor, master draughtsman, f. 1867, † 30.9.1879 Rugby (Warwickshire) – GB ▭ ThB XXXIII.

Tupper, *Luella,* painter, * Morris (Illinois), f. 1913 – USA ▭ Falk.

Tupper, *Margaret,* porcelain painter, f. before 1871 – GB ▭ Neuwirth II.

Tupper, *Maria,* painter, * 1898 Santiago de Chile – RCH ▭ EAAm III.

Tupper, *Maybelle,* painter, f. before 1928 – USA ▭ Hughes.

Tuppin, *Jean,* glass painter, f. 1600, l. 1605 – CH ▭ ThB XXXIII.

Tuppin, *Samuel Hart,* landscape painter, * 1837, † 1899 – GB ▭ Wood.

Tupý, *Karel,* painter (?), * 13.6.1893 Prag-Žižkov – CZ ▭ Toman II.

Tupy, *Rudi Henrik* → **Tupy,** *Rudolf*

Tupy, *Rudolf* (Tupy, Rudolf Henrik), painter, graphic artist, master draughtsman, * 20.3.1891 Wien, † 27.5.1973 Stockholm – S, A ▭ Fuchs Geb. Jgg. II; SvKL V.

Tupy, *Rudolf Henrik* (SvKL V) → **Tupy,** *Rudolf*

Tupy, *Wilhelm* (Tupy, Wilhelm Peter), painter, graphic artist, master draughtsman, * 12.5.1875 Wien, † 7.6.1972 Stockholm – S, A ▭ Fuchs Maler 19.Jh. Erg.-Bd II; SvKL V.

Tupy, *Wilhelm Peter* (SvKL V) → **Tupy,** *Wilhelm*

Tupy, *Willy Peter* → **Tupy,** *Wilhelm*

Tupylev, *I. F.* (Milner) → **Tupylev,** *Ivan Filippovič*

Tupylev, *Ivan Filippovič* (Tupylev, I. F.; Tupyljoff, Iwan Filippowitsch), history painter, * 14.6.1758, † 1821 St. Petersburg – RUS ▭ Milner; ThB XXXIII.

Tupyljoff, *Iwan Filippowitsch* (ThB XXXIII) → **Tupylev,** *Ivan Filippovič*

Tuqua, *Edward,* portrait painter, f. about 1830 – USA ▭ Groce/Wallace.

Tur, *Ali,* architect, f. 1928 – F ▭ Vollmer IV.

Tur, *Helen,* textile artist, * 1956 Leningrad – RUS ▭ ArchAKL.

Tur, *V.,* glass grinder, crystal artist, f. 1907 – E ▭ Ráfols III.

Tur y Ramón, *Sebastián,* painter, f. 1881 – E ▭ Cien años XI.

Tura, painter, f. 9.2.1303 – I ▭ DEB XI; ThB XXXIII.

Tura, *Cecilio,* painter, f. 1660 – E ▭ Ráfols III.

Tura, *Cosimo* (Bradley III; D'Ancona/Aeschlimann; DA XXXI; ELU IV; ThB XXXIII) → **Tura,** *Cosmè*

Tura, *Cosmè* (Tura, Cosimo), miniature painter (?), * 1430 or 1432 or before 1430 or about 1405 or 1406 Ferrara, † 1469 or 4.1495 Ferrara – I ▭ Bradley III; DA XXXI; D'Ancona/Aeschlimann; ELU IV; PittItalQuattroc; ThB XXXIII.

Tura, *Gerardino del* (Bradley III) → **Tura,** *Gerardino di Bartolomeo del*

Tura, *Gerardino di Bartolomeo del* (Tura, Gerardino del; Tura, Gherardino di Bartolomeo del), miniature painter, * Legnano (?), f. 1473 – I ▭ Bradley III; D'Ancona/Aeschlimann; ThB XXXIII.

Tura, *Gherardino di Bartolomeo del* (D'Ancona/Aeschlimann) → **Tura,** *Gerardino di Bartolomeo del*

Tura, *Giovanni di,* painter, f. 1355, † 26.2.1388 or 26.2.1389 – I ▭ ThB XXXIII.

Tura, *Gusmé* → **Tura,** *Cosmè*

Tura, *Hieronymus,* building craftsman, f. 1677, † 17.4.1682 Bamberg – D ▭ Sitzmann; ThB XXXIII.

Tura di Bernardino, goldsmith, f. 1265, l. 1270 – I ▭ ThB XXXIII.

Tura di Ceffone, glazier, glass painter (?), f. 1310, l. 1325 – I ▭ ThB XXXIII.

Tura di Ciaffone → **Tura di Ceffone**

Tura da Imola, sculptor, * Imola (?), f. 1357, l. 1366 – I ▭ ThB XXXIII.

Turabija, *Mehmed Šefkija,* calligrapher, bookbinder, * about 1820 Sarajevo, † 1883 Sarajevo – BiH ▭ Mazalić.

Turaine → **Thuraine** (1660)

Turalo, *Alessandro* → **Turalo,** *Lisandro*

Turalo, *Lisandro,* copper engraver, f. about 1650 – I ▭ DEB XI; ThB XXXIII.

Turán, *Gézáné* → **Hacker,** *Maria*

Turan, *Selim,* painter, * 1915 Istanbul – TR ▭ Vollmer VI.

Turani, *Aduan,* painter, graphic artist, f. 1957 – TR ▭ Vollmer VI.

Turans'kyj, *Oleksandr Oleksijovyč,* painter, * 22.7.1936 Berdyczow – UA ▭ SChU.

Turapilli, *Bonaventura di Ser Giuliano* → **Turapilli,** *Ventura di Ser Giuliano*

Turapilli, *Ventura di Ser Giuliano,* wood sculptor, carver, architect, * Siena (?), f. before 1470, † 1522 – I ▭ ThB XXXIII.

Turati, *Ercole,* architect, f. 1597 – I ▭ ThB XXXIII.

Turau, *Claus,* amber artist, f. 1652, l. 1677 – PL ▭ ThB XXXIII.

Turau, *Nicolaus* → **Turau,** *Claus*

Turba, *Jan,* painter, * 1784, † 1819 Jihlava – CZ ▭ Toman II.

Turba, *Jos.,* porcelain painter, f. 1908 – A ▭ Neuwirth II.

Turba, *Josef (1861),* architect, f. 1861, l. 1862 – CZ ▭ Toman II.

Turba, *József,* sculptor, f. about 1773, l. about 1805 – H ▭ ThB XXXIII.

Turbain, *Carl (1824),* founder, * 1824, † 18.4.1886 Wien – A ▭ ThB XXXIII.

Turban, *Henri-Paul-Claude,* architect, * 1875 Paris, l. after 1902 – F ▭ Delaire.

Turban, *Joh. Jakob* (Sitzmann) → **Turwan,** *Jakob*

Turbant, *Alex,* engraver, * 1960 Carvin (Pas-de-Calais) – F ▭ Bénézit.

Turbaro, *Renzo,* painter, * 1925 Codroipo – I ▭ Comanducci V.

Turbayne, *Albert Angus,* designer, book designer, * 1866 Boston (Massachusetts), † 29.4.1940 – GB, USA ▭ Houfe.

Turbet, *Pierre,* cabinetmaker, f. 1619 – F ▭ ThB XXXIII.

Turbeville, *Deborah,* photographer, * 6.7.1937 Medford (Massachusetts) – USA ▭ Krichbaum; Naylor.

Turbilli, *Johann Andreas* → **Trubillio,** *Johann Andreas*

Turbillon, *Jehan,* architect, f. 1500 – F ▭ ThB XXXIII.

Turbini, *Gaspare,* painter, architect,
* 16.12.1728 Brescia – I
ᘔ ThB XXXIII.
Turbini, *Pietro,* architectural painter,
decorative painter, * 1674 Piacenza,
l. 1704 – I ᘔ DEB XI; ThB XXXIII.
Turbitt, *Ian,* sculptor, f. 1979 – GB
ᘔ McEwan.
Turbolo, *Leonardo,* wood sculptor, f. 1560,
† 1588 – I ᘔ ThB XXXIII.
Turbulya, *Tamás,* painter, f. before 1579
– H ᘔ ThB XXXIII.
Turbulya, *Thomas* → **Turbulya,** *Tamás*
Turcan, sculptor, f. 880, l. 920 – IRL
ᘔ Strickland II; ThB XXXIII.
Turcan, *Jean,* sculptor, * 13.9.1846 Arles,
† 3.1.1895 Paris – F ᘔ Alauzen;
Kjellberg Bronzes; Lami 19.Jh. IV;
ThB XXXIII.
Turčaninov, *Kapiton Fedorovič*
(Turchaninov, Kapiton Fedorovich),
portrait painter, * 1823, † 1900 – RUS
ᘔ Milner.
Turcas, *Ella Dallett,* painter, * New York,
f. 1898, l. 1913 – USA ᘔ Falk.
Turcas, *Jules,* landscape painter, * 1854,
† 16.3.1917 New York – USA, C
ᘔ Falk; ThB XXXIII.
Turcas, *Jules* (Mistress) → **Turcas,** *Ella Dallett*
Turcato, *Giulio* (Trucato, Giulio),
painter, graphic artist, * 16.3.1912
Mantua, † 22.1.1995 Rom – I
ᘔ Comanducci V; ContempArtists;
DA XXXI; DEB XI; DizArtItal;
PittItalNovec/1 II; PittItalNovec/2 II;
Vollmer IV.
Turcato Castelli, *Maria Luisa,* painter,
sculptor, * 7.4.1919 Rom – I
ᘔ Comanducci V.
Turcatty, *Adolphe* → **Turcaty,** *Adolphe*
Turcatty, *G. Adolphe* → **Turcaty,** *Adolphe*
Turcaty, *Adolphe,* painter, master
draughtsman, sculptor, f. before 1848,
l. 1850 – F ᘔ ThB XXXIII.
Turcaty, *G. Adolphe* → **Turcaty,** *Adolphe*
Turchaninov, *Kapiton Fedorovich* (Milner)
→ **Turčaninov,** *Kapiton Fedorovič*
Turchelstain, *Gaspard* → **Turkelsteyn,**
Gaspard
Turchelstain, *Jaspar* → **Turkelsteyn,**
Gaspard
Turchelsteyn, *Gaspard* → **Turkelsteyn,**
Gaspard
Turchelsteyn, *Jaspar* → **Turkelsteyn,**
Gaspard
Turchetti, *Alessandro* → **Turchi,**
Alessandro (1770)
Turchetti, *Luigi* → **Turchi,** *Luigi* (1705)
Turchi, *Alessandro* (1550), goldsmith,
* about 1550 Siena – I ᘔ Bulgari I.2.
Turchi, *Alessandro* (1578), painter,
* 1578 Verona, † 22.1.1649 Rom –
I ᘔ DA XXXI; DEB XI; ELU IV;
PittItalSeic; ThB XXXIII.
Turchi, *Alessandro* (1770), sculptor, stucco
worker, painter, * Ferrara, f. before 1770
– I ᘔ DEB XI; ThB XXXIII.
Turchi, *Bartolomeo,* painter, * Ferrara,
† 1760 – I ᘔ DEB XI; ThB XXXIII.
Turchi, *Gaetano,* genre painter, * 1815 or
1817 Ferrara, † 11.10.1851 Florenz
– I ᘔ Comanducci V; DEB XI;
ThB XXXIII.
Turchi, *Giovanni,* goldsmith, f. 1792,
l. 1801 – I ᘔ Bulgari IV.
Turchi, *Giulio,* goldsmith, silversmith,
* about 1780, l. 26.2.1836 – I
ᘔ Bulgari III.

Turchi, *Giuseppe* (1705), painter,
* 1705 (?) Ferrara, † 1761 Ferrara –
I ᘔ DEB XI; ThB XXXIII.
Turchi, *Giuseppe* (1759), painter, master
draughtsman, * 19.6.1759 Savignano
di Romagna, † 23.1.1799 Parma – I
ᘔ DEB XI; ThB XXXIII.
Turchi, *I.,* copper engraver, f. 1846 – I
ᘔ Comanducci V; Servolini.
Turchi, *Frate Jacomo,* glass painter,
f. 1397 – I ᘔ ThB XXXIII.
Turchi, *Luigi* (1705), sculptor, stucco
worker, * Ferrara, f. 1705 – I
ᘔ ThB XXXIII.
Turchi, *Luigi* (1796), sculptor, * Ferrara,
f. 1796, l. 1801 – I ᘔ ThB XXXIII.
Turchi, *Mariotto,* goldsmith, f. 16.1.1578,
l. 1605 – I ᘔ Bulgari I.2.
Turchi, *Orazio,* goldsmith, f. 1628, l. 1633
– I ᘔ Bulgari III.
Turchi, *Pietro,* sculptor, stucco worker,
painter, * 1711 Ferrara, † 29.10.1781
Ferrara – I ᘔ DEB XI; ThB XXXIII.
Turchi, *Vincenzo,* jeweller, * 1758 Rom,
l. 1798 – I ᘔ Bulgari I.2.
Turchiaro, *Aldo,* book illustrator, painter,
* 6.4.1929 Celico – I ᘔ Comanducci V;
DEB XI; PittItalNovec/2 II.
Turchino → **Gualtiero di Giovanni**
Turci, *Ignazio,* painter, * 1811 Ferrara,
† 1846 Ferrara – I ᘔ DEB XI.
Turcis, *Alexander* → **Turchi,** *Alessandro*
(1578)
Turck, *A. Eugene Beimers de* (Mistress)
→ **DeTurck,** *Ethel Ellis*
Turck, *Eliza,* painter, * 1832 London,
l. 1886 – GB, D ᘔ Johnson II;
Mallalieu; ThB XXXIII.
Turck, *Ethel Ellis de* (Falk) → **DeTurck,**
Ethel Ellis
Turck, *Jacob Jansz.,* cabinetmaker, f. 1643
– NL ᘔ ThB XXXIII.
Turckheim, *Claus von* → **Turckheim,**
Nicolas de
Turckheim, *Nicolas de,* stonemason,
f. 1301 – F ᘔ Beaulieu/Beyer.
Turckheim, *Otto Theoderich Adolphe
de,* painter, * 26.6.1826 Fribourg-en-
Brisgau, † 8.8.1897 Baden-Baden – D
ᘔ Bauer/Carpentier V.
Turco, *il* → **Casati,** *Giovanni Battista*
Turco, *Cesare,* painter, * Ischitella (?),
f. 31.1.1549, l. 1568 – I ᘔ DEB XI;
PittItalCinqec; ThB XXXIII.
Turco, *Flaminio del* (Del Turco, Flaminio),
sculptor, architect, * Siena, f. 1581,
† 1634 – I ᘔ ThB XXXIII.
Turco, *Girolamo del,* sculptor, f. 1573,
l. 1582 – I ᘔ ThB XXXIII.
Turcone, *Giov. Battista,* sculptor, * Como,
f. about 1572 – I ᘔ ThB XXXIII.
Turcone, *Pompeo,* smith, f. 1501 – I
ᘔ ThB XXXIII.
Turconi, *Francesco,* architect, master
draughtsman, copper engraver,
* Lomazzo, f. 1825, l. 1847 –
I ᘔ Comanducci V; Servolini;
ThB XXXIII.
Turcot, *Jean-Baptiste Charles,* ebony artist,
f. 1772 – F ᘔ Kjellberg Mobilier.
Turcot, *Joseph,* sculptor, cabinetmaker,
f. 1806, l. 1819 – CDN ᘔ Karel.
Turcot, *Pierre Claude* (1734),
cabinetmaker, f. 23.7.1734, † 1782 –
F ᘔ Kjellberg Mobilier.
Turcot, *Pierre Claude* (1745),
ebony artist, f. 1745, l. 1749 – F
ᘔ Kjellberg Mobilier.
Turcot, *Pierre Claude* (1783), ebony artist,
f. 23.7.1783 – F ᘔ Kjellberg Mobilier.

Turcot, *Pierre François,* ebony artist,
f. 11.9.1771 – F ᘔ Kjellberg Mobilier.
Turcotte, *J.,* sign painter, decorative
painter, glass painter, gilder, f. 1892
– CDN ᘔ Harper; Karel.
Turcotte, *Narcisse,* goldsmith, jeweller,
clockmaker, * 1822 or 1823 Quebec,
† 2.2.1889 Quebec – CDN ᘔ Karel.
Turcotte & Lafrance → **Turcotte,** *J.*
Turcotto, *Giorgio,* painter, f. 1467,
l. 1473 – I ᘔ DEB XI; PittItalQuattroc;
Schede Vesme IV; ThB XXXIII.
Turcotto, *Remigio,* painter, f. 1451 – I
ᘔ Schede Vesme IV.
Turcowitz → **Turkowitz**
Turcquelstain, *Gaspard* → **Turkelsteyn,**
Gaspard
Turcquelstain, *Jaspar* → **Turkelsteyn,**
Gaspard
Turcsán, *László,* illustrator, graphic artist,
* 1946 Százd – H ᘔ MagyFestAdat.
Turcsán, *Miklós,* painter, * 1944 Szil – H
ᘔ MagyFestAdat.
Turcsanyi, *Andreas* (1896),
goldsmith, f. 1896, l. 1899 – A
ᘔ Neuwirth Lex. II.
Turcsanyi, *Andreas* (1922), goldsmith,
f. 7.1922 – A ᘔ Neuwirth Lex. II.
Turcsányi, *Ladisl.* → **Turcsányi,** *László*
Turcsányi, *László,* sculptor, medalist,
* 2.7.1899 Budapest, l. before 1939 – H
ᘔ ThB XXXIII.
Turcu, *George* (Jianou) → **Turcu,**
Gheorghe
Turcu, *Gheorghe* (Turcu, George), sculptor,
decorator, * 24.4.1945 Brăila – RO,
AUS ᘔ Barbosa; Jianou.
Turčyn, *Nina Ivanivna,* decorative painter,
* 13.8.1941 Petrykivka – UA ᘔ SChU.
Turčynjuk, *Vasyl' Ivanovyč,* carver,
architect, * 1864, † 25.8.1939 – UA
ᘔ SChU.
Turdeanu, *Ion* → **Ilea,** *Constantin*
Turdén, *Nils* (Turdén, Nils Ivar; Turdén,
Nisse), landscape painter, watercolourist,
* 5.12.1894 Karlskrona, l. 1961
– S ᘔ Konstlex.; SvK; SvKL V;
Vollmer IV.
Turdén, *Nils Ivar* (SvKL V) → **Turdén,**
Nils
Turdén, *Nils Ivar Andersson* → **Turdén,**
Nils
Turdén, *Nisse* (Konstlex.) → **Turdén,** *Nils*
Ture, *N. A.,* painter, f. 1851 – USA
ᘔ Falk.
Tureatcă, *Ion,* sculptor, * 24.10.1906
Bacau – RO ᘔ Barbosa; Vollmer IV.
Tureaud, *Fanny,* painter, * 1849 or
1850, † 21.3.1898 New Orleans – CDN
ᘔ Karel.
Tureček, *Bohumil,* architect, painter,
* 16.10.1902 Kyjov – CZ ᘔ Toman II.
Tureček, *Jan,* landscape painter,
* 28.12.1798 Chrudim, † 24.3.1850
Chrudim – CZ ᘔ Toman II.
Tureček, *Pavel,* painter, * 28.5.1902
Lanžhot – CZ ᘔ Toman II.
Tureckij, *Boris,* painter, graphic artist,
assemblage artist, * 30.8.1928 Voronež
– RUS ᘔ Kat. Ludwigshafen.
Tureira, *António Casimiro,* master
draughtsman, f. 1812 – P
ᘔ Pamplona V.
Turek, *Alois,* architect, * 20.7.1810 Nový
Bydžov, † 26.12.1893 Prag – CZ
ᘔ Toman II.
Turek, *Antonín,* architect, * 6.12.1861 Prag
– CZ ᘔ Toman II.
Turek, *Franciszek,* painter, * 1.4.1882
Krakau, † 12.7.1947 Krakau – PL
ᘔ Vollmer IV; Vollmer VI.

Turek, *František,* painter, master draughtsman, * 30.4.1916 Prag – CZ ◻ Toman II.

Turek, *Hans,* painter, * 1938 Herten – D ◻ KüNRW IV.

Turek, *Jaroslav,* architect, painter, * 16.1.1905 Drholec – CZ ◻ Toman II.

Turek, *Svatopluk,* painter, graphic artist, * 25.10.1900 Hodslavice – CZ ◻ Toman II.

Turelli, *Pietro,* painter, * 26.10.1922 Brescia – I ◻ Comanducci V.

Turén, *Gretha,* landscape painter, master draughtsman, graphic artist, * 7.12.1901 Malmö – S ◻ Konstlex.; SvK; SvKL V; Vollmer IV.

Turen, *Jacob,* pewter caster, f. 1753 – DK ◻ ThB XXXIII.

Turéne, *Etienne,* crossbow maker, f. 1.6.1760 – F ◻ Portal.

Turenknopf, *Hans* → **Turnknopf,** *Hans*

Turennal, *Jean,* carpenter, f. 1414, l. 1429 – F ◻ Brune.

Turenne, *Anne,* sculptor, painter, * 1909 Marseille (Bouches-du-Rhône) – F ◻ Bénézit.

Turessio, *Francesco* → **Turresio,** *Francesco*

Turesson, *Anders Gunnar,* painter, master draughtsman, * 6.10.1906 Arvika – S ◻ SvKL V.

Turesson, *Gunnar* → **Turesson,** *Anders Gunnar*

Turet, *Jacques,* sculptor, f. 1607 – F ◻ ThB XXXIII.

Turetscher, *Johann Wenzel,* painter, f. 1763 – A ◻ ThB XXXIII.

Turfelder, *Heinrich* → **Dietfelder,** *Heinrich*

Turgan (Dame) → **Turgan,** *Clémence*

Turgan, *Clémence* (Turgau, Clémence), figure painter, porcelain painter, * Paris, f. 1830, l. 1852 – F ◻ Neuwirth II; Schidlof Frankreich; ThB XXXIII.

Turgan, *Constance* → **Turgan,** *Clémence*

Turgau, *Clémence* (Schidlof Frankreich) → **Turgan,** *Clémence*

Turge, *Pierre,* crossbow maker, * Forez (?), f. 1747 – F ◻ Audin/Vial II.

Turgel, *Margarete,* porcelain painter, ceramist, designer, sculptor, * Berlin, f. before 1952 before 1958 – D, F, I ◻ Vollmer IV; Vollmer VI.

Turgel, *Marguerite,* painter, sculptor, ceramist, f. 1901 – F ◻ Bénézit.

Turgenieff, *Assia,* graphic artist, illustrator, * 12.6.1890 Kurnik (Moskau), † 16.10.1966 Arlesheim – CH, RUS ◻ Plüss/Tavel II.

Turgenieff-Bugaieff, *Assia* → **Turgenieff,** *Assia*

Turgeon, *Frédéric,* master draughtsman, f. 8.1844 – CDN ◻ Karel.

Turgis, *Arnoul,* goldsmith, f. 1376 – F ◻ Nocq IV.

Turgis, *Madeleine,* goldsmith, f. 5.5.1665, l. 7.12.1667 – F ◻ Nocq IV.

Turholt, *Påell* → **Turholt,** *Påwel*

Turholt, *Påwel,* pearl embroiderer, f. 1561 – S ◻ SvKL V.

Turi, *Johan Olafsson,* illustrator, * 1854 Kautokeino, † 1936 Lattilahti – S ◻ SvKL V.

Turi-Jobbágy, *Miklós,* sculptor, painter, * 13.5.1882 Budapest, l. before 1958 – H ◻ Vollmer IV.

Turi Tóth, *Tibor,* linocut artist, * 1931 Sárkeresztúr, † 1977 Budapest – H ◻ MagyFestAdat.

Turia y O'Doyle, *Alejandro,* painter, f. 1899 – E ◻ Cien años XI.

Turiani, *Domenico* → **Torriani,** *Domenico*

Turiani, *Francesco* → **Torriani,** *Francesco*

Turiano, *Aldo,* painter, graphic artist, * 24.12.1938 Catania – I ◻ List.

Turiano, *Marchionne,* goldsmith, f. 1592, l. 1593 – I ◻ Bulgari I.2.

Turiansky, *Susana M. Y.,* painter, graphic artist, * 11.9.1924 Buenos Aires – ROU ◻ PlástUrug II.

Turier, *Alexis Antoine,* architectural painter, stage set designer, * 1743 (?) Bordeaux, † 7.8.1806 Cadillac (Gironde) – F ◻ ThB XXXIII.

Turiet, goldsmith (?), f. 1900 – A ◻ Neuwirth Lex. II.

Turiett, *Viliam,* clockmaker, f. 1801 – SK ◻ ArchAKL.

Turin, *Albert-Léon,* architect, * 1876 Paris, l. after 1901 – F ◻ Delaire.

Turin, *Evgraf* (Tjurin, Jewgraf), architect, f. 1701 – RUS ◻ ThB XXXIII.

Turin, *F.,* portrait painter, f. about 1750 – GB ◻ ThB XXXIII.

Turin, *Hugonin,* medieval printer-painter, f. 1471, l. 1533 – F ◻ Audin/Vial II.

Turin, *Kai* (Turin-Nielsen, Hans Kai), architect, * 14.9.1885 Frederiksberg, † 5.2.1935 Kopenhagen – DK ◻ Weilbach VIII.

Turin, *Maurice-Charles,* architect, * 1877 Paris, l. 1904 – F ◻ Delaire.

Turin, *Melchor,* sculptor, * about 1550 Granada, l. 1575 – E ◻ ThB XXXIII.

Turin, *Niels* (Turin, Niels Christian), architect, * 22.1.1887 Frederiksberg, † 9.6.1964 Frederiksberg – DK ◻ Weilbach VIII.

Turin, *Niels Christian* (Weilbach VIII) → **Turin,** *Niels*

Turin, *Pierre,* sculptor, plaque artist, * 3.8.1891 Sucy-en-Brie, l. before 1999 – F ◻ Bénézit; Edouard-Joseph III; Edouard-Joseph Suppl.; ThB XXXIII; Vollmer IV.

Turin, *Vasilij Stepanovič* (Turin, Wassilij Stepanowitsch), painter, graphic artist, * 1780 Arzamas, l. 1834 – RUS ◻ ThB XXXIII.

Turin, *Vincenz,* stonemason, f. 1631 – CZ ◻ ThB XXXIII.

Turin, *Wassilij Stepanowitsch* (ThB XXXIII) → **Turin,** *Vasilij Stepanovič*

Turin-Nielsen, *Hans Kai* (Weilbach VIII) → **Turin,** *Kai*

Turina, *Carlo,* watercolourist, woodcutter, artisan, master draughtsman, * 18.7.1885 Ciriè, l. 1914 – I ◻ Comanducci V; Servolini; ThB XXXIII; Vollmer IV.

Turina, *Vladimir,* architect, * 6.2.1913 Banja Luka – HR ◻ ELU IV.

Turina y Areal, *Joaquín,* painter, * 1847 Sevilla, † 1903 Sevilla – E ◻ Cien años XI.

Turini, *Baldassarre,* gem cutter, * Pescia, f. about 1500 (?) – I ◻ Bulgari I.2.

Turini, *Giovanni,* sculptor, * 23.5.1841, † 27.8.1899 – I, USA ◻ Falk; ThB XXXIII.

Turini, *Pietro,* painter, f. 1510 – I ◻ ThB XXXIII.

Turino (Bildhauer- und Goldschmiede-Familie) (ThB XXXIII) → **Turino,** *Giovanni* (1385)

Turino (Bildhauer- und Goldschmiede-Familie) (ThB XXXIII) → **Turino,** *Lorenzo*

Turino (Bildhauer- und Goldschmiede-Familie) (ThB XXXIII) → **Turino di Sano**

Turino, *Don Cipriano,* mosaicist, f. 1606, l. 2.5.1611 – I ◻ ThB XXXIII.

Turino, *Giovanni* → **Turino di Vanni** (1348)

Turino, *Giovanni* (1385), sculptor, goldsmith, * about 1385, † 1455 – I ◻ ThB XXXIII.

Turino, *Lorenzo,* goldsmith, sculptor, * 1407, l. 1456 – I ◻ ThB XXXIII.

Turino, *Nanni* → **Turino,** *Giovanni* (1385)

Turino, *Pietro di* → **Turini,** *Pietro*

Turino da Mantova, painter, f. 1301 – I ◻ DEB XI.

Turino da Pescia, sculptor, f. 1469 – I ◻ ThB XXXIII.

Turino di Sano, goldsmith, sculptor, f. 1382, l. 1427 – I ◻ DA XXXI; ThB XXXIII.

Turino di Vanni (1348) (Turino di Vanni; Vanni, Turino da Pisa), painter, * about 1348 Rigoli (Pisa), † 1438 – I ◻ DA XXXI; DEB XI; ELU IV; PittItalDuec; ThB XXXIII.

Turinsky, *Alois,* goldsmith (?), f. 1868, l. 1874 – A ◻ Neuwirth Lex. II.

Turinsky, *F.,* goldsmith (?), f. 1878, l. 1879 – A ◻ Neuwirth Lex. II.

Turinsky, *Johann,* goldsmith (?), f. 1864, l. 1871 – A ◻ Neuwirth Lex. II.

Turinus Vanni di Rigoli → **Turino di Vanni** (1348)

Turk, *Francis H.,* landscape painter, f. 1842, l. 1848 – USA ◻ Groce/Wallace.

Turk, *Jacob Jansz.* → **Turck,** *Jacob Jansz.*

Turk, *Jacobus Hubertus Franciscus,* master draughtsman, fresco painter, * 22.8.1946 Zoeterwoude (Zuid-Holland) – NL ◻ Scheen II.

Turk, *Marko,* designer, * 1920 Ljubljana – SLO ◻ ELU IV (Nachtr.).

Turkalj, *Josef* (ThB XXXIII) → **Turkalj,** *Joza*

Turkalj, *Joza* (Turkalj, Josef), portrait sculptor, * 16.11.1890 Irig, † 24.6.1943 Zagreb – SLO, HR ◻ ELU IV; ThB XXXIII.

Turkelsteyn, *Caspar* (Sitzmann) → **Turkelsteyn,** *Gaspard*

Turkelsteyn, *Gaspard* (Turkelsteyn, Caspar), bell founder, cannon founder, * 1579 Augsburg (?), † after 1648 – B, D ◻ Sitzmann; ThB XXXIII.

Turkelsteyn, *Jaspar* → **Turkelsteyn,** *Gaspard*

Turken, *Hendrik* (Schidlof Frankreich) → **Turken,** *Henricus*

Turken, *Henricus* (Turken, Hendrik), etcher, lithographer, miniature painter, master draughtsman, * 10.12.1791 Eindhoven (Noord-Brabant), † 1856 near Lüttich (Liège) – NL ◻ Scheen II; Schidlof Frankreich; ThB XXXIII; Waller.

Turkeshi, *Muharrem,* sculptor, ceramist, * 25.5.1933 Tirana – AL ◻ DA XXXI.

Turki, *Hedi,* painter, * 15.5.1922 Tunis – TN ◻ DA XXXI.

Turkia, *Reno,* painter, * 1926, † 1979 – GE ◻ ArchAKL.

Turkia, *Reno Valerianovič* → **Turkia,** *Reno*

Turkiewicz, *Witold,* glass artist, designer, * 23.2.1926 Kobryn – PL ◻ WWCGA.

Turkija, *Reno* → **Turkia,** *Reno*

Turková, *Anna,* painter, * 22.8.1898 Prag, l. 1931 – CZ ◻ Toman II.

Turkowitz, lithographer, f. before 1849 – D ◻ ThB XXXIII.

Turkus, *Michail Aleksandrovič,* architect, * 1896, l. before 1991 – RUS ▭ Avantgarde 1900-1923.

Turlach, *Erich,* painter, stage set designer, * 16.1.1902 Hamburg – D ▭ Vollmer IV.

Turland, *George,* marine painter, f. 1930 – USA ▭ Hughes.

Turle, *Sarah A.,* miniature painter, * 21.4.1868 Mauch Chunk (Pennsylvania), l. 1925 – USA ▭ Falk.

Turle, *Walter,* painter, f. 1917 – USA ▭ Falk.

Turlet, *Jean,* painter, f. 1535, l. 1557 – F ▭ Audin/Vial II.

Turlet, *Pierre* → **Torrelet,** *Pierre*

Turletti, *Celestino,* genre painter, etcher, * 19.2.1845 Turin, † 23.6.1904 San Remo or Turin – I ▭ Comanducci V; DEB XI; PittItalOttoc; Servolini; ThB XXXIII.

Turley, *Lorraine R.,* painter, f. 1986 – GB ▭ McEwan.

Turlidis, *Chrysostomos,* painter, * 20.1.1940 Nikaia (Peiraias) – GR ▭ Lydakis IV.

Turlin, *Henri Jean,* flower painter, landscape painter, watercolourist, etcher, * Paris, f. before 1870, l. 1882 – F ▭ ThB XXXIII.

Turlot, *Jean* → **Turlet,** *Jean*

Turlure, *Jean-Bapt.* (Turlure, Jean-Baptiste Joseph), portrait painter, genre painter, * 11.10.1761 Arras, † 7.9.1816 Arras – F ▭ Marchal/Wintrebert; ThB XXXIII.

Turlure, *Jean-Baptiste Joseph* (Marchal/Wintrebert) → **Turlure,** *Jean-Bapt.*

Turlygin, *Jakof Prokopjewitsch* (Turlygin, Yakov Prokopievich), genre painter, portrait painter, * 1858, † 1909 – RUS ▭ Milner; ThB XXXIII.

Turlygin, *Yakov Prokopievich* (Milner) → **Turlygin,** *Jakof Prokopjewitsch*

Turman, *Hans* → **Turmann,** *Hans*

Turman, *William T.* (ThB XXXIII) → **Turman,** *William Thomas*

Turman, *William Thomas* (Turman, William T.), painter, cartoonist, * 19.6.1867 Graysville (Indiana), l. before 1939 – USA ▭ EAAm III; Falk; ThB XXXIII.

Turmann, *Hans,* bell founder, f. 1575, l. 1599 – D ▭ ThB XXXIII.

Turmann, *Wolfgang Nikolaus,* painter, f. 1678, † 1718 or 1722 – A ▭ ThB XXXIII.

Turmayer, *Alexander* → **Turmayer,** *Sándor*

Turmayer, *Sándor,* figure painter, landscape painter, still-life painter, * 20.9.1879 Orosháza, † 1953 Albenga – H ▭ MagyFestAdat; ThB XXXIII; Vollmer IV.

Turmeau, *François-Cl.,* master draughtsman, f. 1810 – F ▭ Audin/Vial II.

Turmeau, *J.* (Johnson II) → **Turmeau,** *John* (1777)

Turmeau, *Jean-Baptiste-Guillaume-Pierre,* goldsmith, f. 1778, l. 1793 – F ▭ Nocq IV.

Turmeau, *John* (1757), miniature painter, * 1757, l. 1780 – GB ▭ Foskett.

Turmeau, *John* (1777) (Turmeau, J.), portrait painter, miniature painter, * 1777 London, † 10.9.1846 Liverpool – GB ▭ Foskett; Johnson II; ThB XXXIII.

Turmeau, *Paul,* architect, * 1772 Paris, † 1840 – F ▭ Delaire.

Turmel, *Charles,* architect, * 1.9.1597 Quimper, † 9.10.1675 Quimper – F ▭ DA XXXI; ThB XXXIII.

Turmel, *Jean Paul,* pastellist, master draughtsman, engraver, sculptor, * 22.3.1954 – F ▭ Bénézit.

Turmel, *Joseph,* goldsmith, * about 1659, l. 1722 – F ▭ Nocq IV.

Turmer, *Wolfgang Nikolaus* → **Turmann,** *Wolfgang Nikolaus*

Turmine, *Auguste-Gaspard,* goldsmith, f. 26.8.1778, † before 29.11.1786 Paris – F ▭ Nocq IV.

Turminger, *T. A.,* painter, f. 1839 – GB ▭ Wood.

Turnair, *Charles,* painter, * 1840 or 1841 Frankreich, l. 9.11.1883 – USA ▭ Karel.

Turnatori, porcelain decorator, f. before 1855 – F ▭ Neuwirth II.

Turnbull (1770), copper engraver, f. about 1770 – GB ▭ ThB XXXIII.

Turnbull (1832) (Turnbull (Mistress)), portrait painter, f. 1832 – GB ▭ Johnson II.

Turnbull (1857), painter, f. 1857 – GB ▭ Wood.

Turnbull, *A. Watson,* painter, f. 1899, l. 1904 – GB ▭ Wood.

Turnbull, *Adam Ogilvie,* architect, f. about 1825, † about 1834 – GB ▭ Colvin; McEwan.

Turnbull, *Alison,* painter, * 1956 Bogotá – CO, GB ▭ Spalding.

Turnbull, *Ancrum,* landscape painter, f. 1899 – GB ▭ McEwan.

Turnbull, *Andrew Watson,* painter, etcher, designer, * 1874, l. before 1958 – GB ▭ McEwan; Vollmer IV.

Turnbull, *David Lynn,* topographical draughtsman, master draughtsman, f. 1885 – GB ▭ McEwan.

Turnbull, *Dorothy, Anne Wilson* → **McEwan,** *Dorothy Anne Wilson*

Turnbull, *Frederick J.,* landscape painter, f. 1940 – GB ▭ McEwan.

Turnbull, *Gale,* painter, graphic artist, * 19.12.1889 Long Island City (New York), l. 1940 – USA ▭ Falk.

Turnbull, *Grace Hill,* animal painter, sculptor, * 1880 Baltimore (Maryland), † 1976 Baltimore (Maryland) – USA ▭ EAAm III; Falk; Vollmer IV.

Turnbull, *J.,* steel engraver, f. 1850 – GB ▭ Lister.

Turnbull, *J. F.,* topographical draughtsman, landscape painter, master draughtsman, f. 1949 – GB ▭ McEwan.

Turnbull, *James* → **Turnbull,** *James Baare*

Turnbull, *James Baare,* portrait painter, * 1909 St. Louis (Missouri), † 1976 Croton-on-Hudson (New York) – USA ▭ Falk; Vollmer IV.

Turnbull, *Margaret,* landscape painter, f. 1965 – GB ▭ McEwan.

Turnbull, *Marion,* watercolourist, f. 1908 – GB ▭ McEwan.

Turnbull, *Michael* (1950) (Turnbull, Michael), painter, * 1950 Gosforth (Northumberland) – GB ▭ Spalding.

Turnbull, *Michael* (1965), painter, f. 1965 – GB ▭ McEwan.

Turnbull, *Patrick,* goldsmith, f. 1689, l. 1717 – GB ▭ ThB XXXIII.

Turnbull, *Robert* (1748) (Turnbull, Robert), sculptor, f. 1748, l. 1750 – GB ▭ Gunnis.

Turnbull, *Robert* (1939) (Turnbull, Robert), architect, * about 1939 – GB ▭ McEwan.

Turnbull, *Ruth,* sculptor, * 25.1.1912 New City (New York) (?) – USA ▭ Falk.

Turnbull, *T.,* landscape painter, f. about 1815, l. 1827 – GB ▭ Grant.

Turnbull, *Thomas* (1824), architect, * 23.8.1824 Glasgow, † 23.2.1907 Wellington – GB, NZ ▭ DA XXXI; DBA.

Turnbull, *Thomas* (1830), steel engraver, f. 1830, l. 1849 – GB ▭ Lister.

Turnbull, *W.* → **Turnbull,** *T.*

Turnbull, *W.,* landscape painter, f. about 1790, l. 1827 – GB ▭ Mallalieu.

Turnbull, *William* (1868), architect, * 1868, † 1941 – GB ▭ DBA.

Turnbull, *William* (1922) (Turnbull, William), painter, metal sculptor, graphic artist, * 11.1.1922 Dundee (Tayside) – USA, GB ▭ British printmakers; ContempArtists; DA XXXI; ELU IV; McEwan; Spalding; Vollmer IV; Vollmer VI; Windsor.

Turnbull and Ochterlony → **Turnbull,** *Andrew Watson*

Turne, *Adam de,* painter, f. 1374, l. 1385 – D ▭ Merlo.

Turnè, *Giovanni,* ceramist, f. 1818 – I ▭ ThB XXXIII.

Turné Gallemí, *Pedro* (Turné Gallemí, Pere), painter, f. 1898 – E ▭ Cien años XI; Ráfols III.

Turné Gallemí, *Pere* (Ráfols III, 1954) → **Turné Gallemí,** *Pedro*

Turnel, painter, * 1834 or 1835, l. 23.9.1875 – USA, F ▭ Karel.

Turnell, *Kenneth,* sculptor, * 1948 Sheffield – GB ▭ Spalding.

Turnepe, *Nicholas,* mason, f. 1337, l. 1338 – GB ▭ Harvey.

Turner (1369), goldsmith, f. 1369 – CH ▭ Brun III.

Turner (1774), fruit painter, f. 1774 – GB ▭ Pavière II.

Turner (1860) (Turner (Mistress)), painter, f. 1860 – GB ▭ Johnson II; Wood.

Turner (1868), architect, f. 1868 – GB ▭ DBA.

Turner (Mistress) → **Farley**

Turner, *A.,* painter, f. 1868 – GB ▭ Johnson II.

Turner, *A. M.* (Brewington) → **Turner,** *Alfred M.*

Turner, *Agnes,* painter, f. 1882 – GB ▭ Wood.

Turner, *Alfred,* sculptor, * 1874 London, † 1940 – GB ▭ Gray; Spalding; ThB XXXIII.

Turner, *Alfred M.* (Turner, A. M.), painter, * 28.8.1851, † 27.7.1932 West New Brighton (New York) – USA ▭ Brewington; Falk.

Turner, *Alice,* figure painter, enamel painter, f. 1872, l. 1880 – GB ▭ Neuwirth II.

Turner, *Anne Maria* → **Lee,** *R.* (1828)

Turner, *Annie Helen Nairn* → **Turner,** *Helen Monro*

Turner, *Annie M.,* painter, f. 1912 – GB ▭ McEwan.

Turner, *Anselm,* fruit painter, f. 1867, l. 1871 – GB ▭ Pavière III.2; Wood.

Turner, *Arthur,* painter, f. 1897, l. 1898 – GB ▭ Wood.

Turner, *Arthur H.,* landscape painter, f. 1934 – GB ▭ McEwan.

Turner, *Arthur W.,* painter, f. 1893, l. 1900 – GB ▭ Wood.

Turner, *Arthur William,* portrait painter, * 1856 Poole, † 1919 – GB ▭ Turnbull.

Turner, *August D.*, painter, † 8.4.1919 – USA, F ▭ Falk.

Turner, *B. W.*, veduta draughtsman, f. 1792 – GB ▭ Mallalieu; ThB XXXIII.

Turner, *Barr*, artist, f. 1919 – GB ▭ McEwan.

Turner, *Benjamin*, architect, f. 1887, l. 1896 – GB ▭ DBA.

Turner, *Benjamin Brecknell*, photographer, * 12.5.1815 London, † 29.4.1894 London – GB ▭ DA XXXI.

Turner, *C.*, landscape painter, f. 1810 – GB ▭ Grant.

Turner, *C. John*, architect, f. 1868 – GB ▭ DBA.

Turner, *C. T.*, painter, f. 1879, l. 1880 – GB ▭ Wood.

Turner, *Charles (1773)*, aquatintist, reproduction engraver, marine painter, mezzotinter, * 1773 or 31.8.1774 Woodstock (Oxfordshire), † 1.8.1857 London – GB ▭ Brewington; DA XXXI; Lister; Mallalieu; ThB XXXIII; Wood.

Turner, *Charles (1839)*, architect, * 1839 – GB ▭ DBA.

Turner, *Charles (1879)*, architect, f. 1879, l. 1883 – GB ▭ DBA.

Turner, *Charles H.*, painter, * 7.8.1848 Newburyport (Massachusetts), l. 1910 – USA ▭ Falk.

Turner, *Charles Yardley*, painter, illustrator, etcher, * 25.11.1850 Baltimore (Maryland), † 1.1.1919 New York – USA ▭ EAAm III; Falk; Samuels; ThB XXXIII.

Turner, *Christoph* → **Thurner,** *Christoph*

Turner, *Claridge*, painter, f. 1872, l. 1893 – GB ▭ Johnson II; Wood.

Turner, *Claude Allen Porter*, engineer architect, * 1869 Lincoln (Rhode Island), † 1955 – USA ▭ DA XXXI.

Turner, *Clyde (Mistress)*, graphic artist, f. 1944 – USA ▭ Dickason Cederholm.

Turner, *Clyde A.*, painter, f. 1944 – USA ▭ Dickason Cederholm.

Turner, *Cora Josephine* → **Gordon,** *Cora Josephine*

Turner, *Daniel*, landscape painter, portrait painter, etcher, marine painter, miniature painter, f. before 1782, l. 1820 – GB ▭ Brewington; Foskett; Grant; Mallalieu; ThB XXXIII; Waterhouse 18.Jh..

Turner, *David* → **Turner,** *Daniel*

Turner, *David* → **Turnier,** *David*

Turner, *David C.*, painter, f. 1933 – GB ▭ McEwan.

Turner, *David Edgar*, architect, * 1878, † 1938 – GB ▭ DBA.

Turner, *Dawson (Mistress)*, etcher, steel engraver, f. 1830 – GB ▭ Lister.

Turner, *Donald Chisholm*, painter, * 1903, † 1985 – GB ▭ Spalding.

Turner, *Dorothy Ling Pulfrey*, painter, * 6.4.1901 Providence (Rhode Island) – USA, GB ▭ Falk.

Turner, *E.*, master draughtsman, watercolourist, f. 1813 – USA ▭ Groce/Wallace.

Turner, *E.* (1858) (Johnson II) → **Turner,** *Edward (1858)*

Turner, *E. A.*, lithographer, f. 1879 – CDN ▭ Harper.

Turner, *E. J.*, painter, † 1907 – GB ▭ ThB XXXIII.

Turner, *Edward* → **Turner,** *Daniel*

Turner, *Edward (1785)*, artist, * about 1785 England, l. 1816 – CDN ▭ Harper.

Turner, *Edward (1847)*, architect, * 1847 – GB ▭ DBA.

Turner, *Edward (1858)* (Turner, E. (1858)), painter, f. 1858, l. 1862 – GB ▭ Johnson II; Wood.

Turner, *Edwin R.*, photographer, f. 1866, l. 1871 – CDN ▭ Harper.

Turner, *Elizabeth*, miniature painter, f. 1841 – GB ▭ Foskett.

Turner, *Elmer*, landscape painter, * 1890, † 1966 Taos (New Mexico) (?) – USA ▭ Samuels.

Turner, *Elmer* (Mistress) → **McAfee,** *Ila*

Turner, *Emery S.*, artist, * 1841, † 11.10.1921 Saranac Lake (New York) – USA ▭ Falk.

Turner, *Ernest*, architect, * 1844, † before 30.3.1895 – GB ▭ DBA.

Turner, *F. C.*, horse painter, portrait painter, * 1795, † 1846 or 1865 – GB ▭ Bradshaw 1893/1910; Grant; Johnson II; Wood.

Turner, *F. M.*, painter, f. 1842 – GB ▭ Grant; Johnson II; Wood.

Turner, *Florence E.*, miniature painter, f. 1905 – GB ▭ Foskett.

Turner, *Francis*, landscape painter, f. 1838, l. 1871 – GB ▭ Johnson II; Wood.

Turner, *Francis Lee*, painter, * 5.11.1875 Bridgeport (Alabama), l. 1940 – USA ▭ Falk.

Turner, *Frank*, painter, f. 1866, l. 1874 – GB ▭ Wood.

Turner, *Frank James*, painter, f. 1863, l. 1875 – GB ▭ Johnson II; Wood.

Turner, *František*, painter, f. 1765 – CZ ▭ Toman II.

Turner, *Frederick*, wood engraver, f. 1840 – USA ▭ Groce/Wallace.

Turner, *G. A. (1801)*, lithographer, f. about 1801 – GB ▭ Lister.

Turner, *G. A. (1836)*, painter, f. 1836, l. 1841 – GB ▭ Johnson II; Wood.

Turner, *George (1752)*, genre painter, portrait painter, landscape painter, * 1.6.1752, l. 1820 – GB ▭ Mallalieu; ThB XXXIII; Waterhouse 18.Jh..

Turner, *George (1843)*, landscape painter, * 1843 Cromford (Derbyshire), † 1910 Idringehay (Derbyshire) – GB ▭ Johnson II; Mallalieu; Wood.

Turner, *George F.*, architect, f. 1876, † before 5.5.1939 – GB ▭ DBA.

Turner, *Gordon Robert*, painter, graphic artist, advertising graphic designer, * 25.12.1910 London – GB, S ▭ SvKL V.

Turner, *H. A. (1852)*, marine painter, f. 1852, l. before 1900 – WG, GB ▭ Brewington.

Turner, *H. A. (1870)*, architect, f. 1870, l. 1888 – RA, D ▭ EAAm III.

Turner, *H. D.*, painter, f. 1885 – GB ▭ Wood.

Turner, *H. N.* (Turner, H. N. (Jr.)), lithographer, f. 1840 – GB ▭ Lister.

Turner, *H. S.*, engraver, lithographer, f. 1801 – GB ▭ Lister; ThB XXXIII.

Turner, *Hamlin*, painter, * 6.11.1914 Boston (Massachusetts) – USA ▭ EAAm III.

Turner, *Hans* → **Thurner,** *Hans* (1504)

Turner, *Harry* (Millington-Turner, Harry; Turner, Harry Millington), painter, * 1908 Halifax (Yorkshire) – GB ▭ Bradshaw 1947/1962; Turnbull.

Turner, *Harry Millington* (Bradshaw 1947/1962) → **Turner,** *Harry*

Turner, *Hawes (1884)* (Turner, Hawes), landscape painter, genre painter, f. 1884, l. 1901 – GB ▭ Johnson II; Wood.

Turner, *Hawes (1897)* (Turner, Hawes (Mistress)), landscape painter, f. 1897, l. 1900 – GB ▭ Wood.

Turner, *Helen M.* (Turner, Helen Maria), painter, * 13.11.1858 or 1880 Louisville (Kentucky), † 31.1.1958 New Orleans (Louisiana) – USA ▭ EAAm III; Falk; Pavière III.2; ThB XXXIII.

Turner, *Helen M. (1957)*, topographical draughtsman, master draughtsman, f. 1957 – GB ▭ McEwan.

Turner, *Helen Maria* (Falk) → **Turner,** *Helen M.*

Turner, *Helen Monro* (Monro, Helen), glass cutter, illustrator, * 1901 Kalkutta, † 21.9.1977 Edinburgh (Lothian) – GB ▭ DA XXXI; McEwan.

Turner, *Henry (1791)*, cabinetmaker, tapestry craftsman, f. about 1791, l. 1803 – GB ▭ ThB XXXIII.

Turner, *Henry (1845)*, portrait painter, f. 1845 – USA ▭ Groce/Wallace.

Turner, *Henry (1877)*, painter, f. 1877 – GB ▭ Johnson II; Wood.

Turner, *Henry Gregory*, architect, f. 1870, l. 1922 – GB ▭ DBA.

Turner, *Hugh*, landscape painter, f. 1884 – GB ▭ McEwan.

Turner, *Hugh T.*, architect, * 1850, † before 17.12.1937 – GB ▭ DBA.

Turner, *J. (1822)*, miniature painter, f. 1822 – GB ▭ Foskett.

Turner, *J. (1828)*, painter, f. 1828 – GB ▭ Johnson II.

Turner, *J. (1872)*, painter, f. 1872 – GB ▭ Wood.

Turner, *J. (1893)*, painter, f. 1893, l. 1894 – GB ▭ Johnson II; Wood.

Turner, *J. A.*, painter, photographer (?), * 1850 Bradford (England), † 1910 Melbourne – AUS ▭ Robb/Smith.

Turner, *J. H.*, painter, architectural draughtsman, f. 1880 – CDN ▭ Harper.

Turner, *J. L.* → **Turner,** *L.*

Turner, *J. M. W.* (DA XXXI) → **Turner,** *Joseph Mallard William*

Turner, *J.-M.-W.* (Delouche) → **Turner,** *Joseph Mallard William*

Turner, *J. T.*, portrait painter, f. 10.1811, l. 1820 (?) – USA ▭ Groce/Wallace.

Turner, *Jacquie*, painter, * 1959 Kent – GB ▭ Spalding.

Turner, *James (1744)*, carver of coats-of-arms, copper engraver, silversmith, seal carver, f. 1744, † 12.1759 Philadelphia – USA ▭ EAAm III; Groce/Wallace; ThB XXXIII.

Turner, *James (1745)*, master draughtsman, miniature painter, * about 1740 Irland, † after 1806 – IRL, AD ▭ Foskett; Schidlof Frankreich; Strickland II; ThB XXXIII.

Turner, *James (1752)*, heraldic artist (?), f. 5.1752, l. 6.1752 – USA ▭ Groce/Wallace.

Turner, *James (1761)*, portrait painter, miniature painter, genre painter, landscape painter, f. 1761, † 1790 (?) or after 1806 – IRL ▭ Grant; Waterhouse 18.Jh..

Turner, *James (1845)* (Turner, James), porcelain painter, f. 1845, † about 1856 – GB ▭ Neuwirth II.

Turner, *James Alfred* → **Turner,** *J. A.*

Turner, *James Mallord William* (Lister) → **Turner,** *Joseph Mallard William*

Turner, *Jan Kašpar*, painter, f. 1715, l. 1718 – CZ ▭ Toman II.

Turner, *Janet Elizabeth*, painter,
* 7.4.1914 Kansas City (Montana) –
USA ▭ EAAm III.

Turner, *Jean* (1895) (EAAm III) →
Turner, *Jean Leavitt*

Turner, *Jean-Bapt.*, sculptor, * 31.7.1743
Mechelen, † 25.12.1818 Mechelen – B
▭ ThB XXXIII.

Turner, *Jean Edmond*, landscape painter,
f. 1702 – B, NL ▭ ThB XXXIII.

Turner, *Jean Leavitt* (Turner, Jean
(1895)), painter, illustrator, sculptor,
* 5.3.1895 New York, l. 1947 – USA
▭ EAAm III; Falk.

Turner, *Jessie* → **Turner,** *Hawes* (1897)

Turner, *Jessie*, flower painter, f. 1886,
l. 1900 – GB ▭ Wood.

Turner, *Johann Christoph*, landscape
painter, * about 1690, † 6.3.1744
Dresden – CZ, D ▭ ThB XXXIII.

Turner, *John* (1739/1745), architect,
f. 1739, l. 1745 – GB ▭ Colvin.

Turner, *John* (1739/1786), ceramist,
* 1739, † 1786 – GB ▭ ThB XXXIII.

Turner, *John* (1756), architect, f. 1756,
† 1827 – GB ▭ Colvin.

Turner, *John* (1830), architect, f. 1830,
l. 1868 – GB ▭ DBA; Johnson II.

Turner, *John* (1873), landscape painter,
f. 1873, l. 1880 – GB ▭ McEwan.

Turner, *John* (1925), painter, f. 1925
– USA ▭ Falk.

Turner, *John Goldicutt*, architect, * 1841
or 1842, † 1892 – GB ▭ DBA.

Turner, *Joseph*, architect, * about 1729,
† 1807 Hawarden – GB ▭ Colvin;
Gunnis.

Turner, *Joseph Mallard William* (Turner,
J. M. W.; Turner, Joseph Mallord
William; Turner, James Mallord
William; Turner, William (1775)),
etcher, marine painter, mezzotinter,
landscape painter, miniature painter,
still-life painter, * 23.4.1775 London,
† 19.12.1851 Chelsea or London – GB,
F ▭ Brewington; DA XXXI; Delouche;
ELU IV; Foskett; Grant; Houfe; Lister;
Mallalieu; Pavière II; ThB XXXIII;
Waterhouse 18.Jh.; Wood.

Turner, *Joseph Mallord William* (Foskett;
Grant; Mallalieu; Pavière II; Waterhouse
18.Jh.; Wood) → **Turner,** *Joseph
Mallard William*

Turner, *Julius C.* → **Collen Turner,**
Julius

Turner, *Julius C.* (ThB XXXIII; Vollmer
VI) → **Turner,** *Julius Collen*

Turner, *Julius Collen* → **Collen Turner,**
Julius

Turner, *Julius Collen* (Turner, Julius C.),
etcher, copper engraver, watercolourist,
pastellist, master draughtsman,
* 20.8.1881 Schivelbein (Pommern),
† 27.11.1948 Oostende (West-Vlaanderen)
– D, B ▭ ThB XXXIII; Vollmer VI.

Turner, *Karoline*, goldsmith (?), f. 1886,
l. 1888 – A ▭ Neuwirth Lex. II.

Turner, *Karoline* (?) → **Turner,**
Maximilian (1889/1894)

Turner, *L.*, portrait painter, landscape
painter, genre painter, f. 1832, l. 1844
– USA ▭ Groce/Wallace.

Turner, *Laura*, painter, * 1888 Namur,
† 1983 Uccle (Brüssel) – B ▭ DPB II.

Turner, *Laurence A.*, wood engraver,
architect, * 1864, † 1957 – GB
▭ Gray.

Turner, *LeRoy*, fresco painter, designer,
* 1.11.1905 Sherwood (North Dakota) (?)
– USA ▭ Falk.

Turner, *LeRoy C.* (Mistress) → **Turner,**
Jean Leavitt

Turner, *Leslie*, illustrator, * 25.12.1900
Cisco (Texas) – USA ▭ Falk.

Turner, *Lottie B.*, painter, f. 1921 – USA
▭ Falk.

Turner, *M.* (1773), still-life painter,
f. 1773, l. 1798 – GB ▭ Pavière II.

Turner, *M.* (1862), painter, f. 1862 – GB
▭ Wood.

Turner, *Maria*, illustrator (?), f. before
1833 – USA ▭ Groce/Wallace.

Turner, *Marian Jane*, painter, * 20.9.1908
Chester (Pennsylvania) – USA ▭ Falk.

Turner, *Mary*, painter, f. 1798 – GB
▭ Waterhouse 18.Jh..

Turner, *Master*, painter, f. 1834 – GB
▭ Johnson II.

Turner, *Matilda Hutchinson* (Turner,
Matilde Hutchinson), miniature painter,
* Jerseyville (Illinois), l. 1925 – USA
▭ EAAm III; Falk.

Turner, *Matilde Hutchinson* (EAAm III)
→ **Turner,** *Matilda Hutchinson*

Turner, *Max*, goldsmith (?), f. 1867 – A
▭ Neuwirth Lex. II.

Turner, *Maximilian* (1868), maker of
silverwork, jeweller, f. 1868, l. 1876
– A ▭ Neuwirth Lex. II.

Turner, *Maximilian* (1885),
goldsmith, f. 1885, l. 1898 – A
▭ Neuwirth Lex. II.

Turner, *Maximilian* (1889/1894),
goldsmith, f. 1889, l. 1894 – A
▭ Neuwirth Lex. II.

Turner, *Maximilian* (1889/1895),
goldsmith (?), f. 1889, l. 1895 – A
▭ Neuwirth Lex. II.

Turner, *Meta P. W.* (Turner, Meta
W.), painter, f. 1889, l. 1892 – GB
▭ Johnson II; Wood.

Turner, *Meta W.* (Johnson II) → **Turner,**
Meta P. W.

Turner, *Noland*, painter, f. 1970 – USA
▭ Dickason Cederholm.

Turner, *P.*, miniature painter, f. 1781,
l. 1785 – GB ▭ Foskett.

Turner, *Peggy*, still-life painter, f. 1773
– GB ▭ Pavière II.

Turner, *Peter* → **Thurnier,** *Peter*

Turner, *Peter* (Turner, Petr), painter,
* Pell (Unter-Steiermark), f. 1663 – CZ,
A ▭ ThB XXXIII; Toman II.

Turner, *Petr* (Toman II) → **Turner,** *Peter*

Turner, *Philip John*, architect, * 1876,
† 1943 – GB ▭ Brown/Haward/Kindred.

Turner, *Raphael* (Grant) → **Turner,**
Raphael Angelo

Turner, *Raphael Angelo* (Turner, Raphael),
master draughtsman, * 1784, l. 1791
– GB ▭ Grant.

Turner, *Raymond*, sculptor, * 25.5.1903
Milwaukee (Wisconsin) – USA
▭ EAAm III; Falk.

Turner, *Richard* (1481), carpenter, f. 1481,
l. 1483 – GB ▭ Harvey.

Turner, *Richard* (1798), architect, * about
1798, † 1881 – GB ▭ DBA.

Turner, *Richard J.*, sculptor, * 1936
Edmonton (Alberta) – CDN
▭ EAAm III.

Turner, *Richard Sidney*, cartoonist,
* 1873, † 10.8.1919 – USA ▭ Falk.

Turner, *Robert* → **Turner,** *Gordon Robert*

Turner, *Robert* (Turner, Robert A.), still-
life painter, f. 1825, l. 1850 – GB
▭ Grant; Johnson II; Pavière III.1;
Turnbull; Wood.

Turner, *Robert A.* (Johnson II) → **Turner,**
Robert

Turner, *Robert C.*, potter, * 22.7.1913
Port Washington (New York) – USA
▭ EAAm III; Vollmer VI.

Turner, *Roland*, artisan, * 1831 – USA
▭ Dickason Cederholm.

Turner, *Ross Sterling*, watercolourist,
master draughtsman, illustrator,
* 1.6.1847 or 29.6.1847 Westport (New
York), † 12.2.1915 Nassau (Bahamas)
– USA ▭ Brewington; EAAm III; Falk;
ThB XXXIII.

Turner, *Samuel*, architect, f. 1750, l. 1784
– GB ▭ Colvin.

Turner, *Shirley*, miniature painter, artisan,
f. 1898, l. 1913 – USA ▭ Falk.

Turner, *Sophia* (Waterhouse 18.Jh.) →
Turner, *Sophia Alexander*

Turner, *Sophia Alexander* (Turner,
Sophia), master draughtsman,
* 1777, l. after 1793 – GB
▭ Waterhouse 18.Jh..

Turner, *Stanley* (EAAm III) → **Turner,**
Stanley F.

Turner, *Stanley F.* (Turner, Stanley),
painter, graphic artist, * 1.8.1883
Aylesbury (Buckinghamshire), l. 1930
– GB, CDN ▭ EAAm III; Vollmer VI.

Turner, *Sydney*, architect, f. before 1878
– GB ▭ Brown/Haward/Kindred.

Turner, *T.*, landscape painter, f. before
1808, l. 1839 – GB ▭ Grant;
ThB XXXIII; Wood.

Turner, *T. C.* (Mistress) → **Turner,**
Florence E.

Turner, *Thackeray* (Neuwirth II) →
Turner, *Thackeray H.*

Turner, *Thackeray H.* (Turner, Thackeray),
architect, porcelain painter, * 1853,
† 1937 – GB ▭ Gray; Neuwirth II.

Turner, *Thomas* (1749) (Turner, Thomas),
ceramist, * 1749, † 1809 – GB
▭ ThB XXXIII.

Turner, *Thomas* (1813), architect, painter,
* 1813 England, † 1895 Melbourne
– AUS ▭ Robb/Smith.

Turner, *Thomas* (1820), architect, * about
1820, † 1891 – GB ▭ DBA.

Turner, *Thomas* (1837), sculptor, f. 1837
– GB ▭ Gunnis.

Turner, *Thomas* (1868), architect, f. 1868
– GB ▭ DBA.

Turner, *Thomas* (1884), architect, f. 1884,
† 1899 – GB ▭ DBA.

Turner, *Thomas* (1892), architect, † 1892
– GB ▭ DBA.

Turner, *W.* (1828), landscape painter,
f. 1828 – USA ▭ Groce/Wallace.

Turner, *W.* (1857), painter, f. 1857 – GB
▭ Wood.

Turner, *W. A.* (1844), bird painter,
f. 1844 – GB ▭ Grant; Lewis;
Pavière III.1; Wood.

Turner, *W. A.* (1856), engraver, f. 1856
– USA ▭ Groce/Wallace.

Turner, *W. Eddowes*, animal painter,
* about 1820 Nottingham, † about 1885
– GB ▭ Johnson II; Mallalieu; Wood.

Turner, *W. H. M.*, painter, f. 1860 – GB
▭ Johnson II; Wood.

Turner, *William* → **Turnour,** *William*

Turner, *William* (1763), landscape painter,
* 25.3.1763, † about 1816 – GB
▭ Waterhouse 18.Jh..

Turner, *William* (1775) (ThB XXXIII) →
Turner, *Joseph Mallard William*

Turner, *William (1789),* landscape painter, watercolourist, architect, etcher, * 12.11.1789 Blackbourton (Oxfordshire), † 7.8.1862 Woodstock (Oxfordshire) or Oxford – GB ᴥ Colvin; DA XXXI; Grant; Johnson II; Lister; Mallalieu; ThB XXXIII; Wood.

Turner, *William (1792),* cartographer, * 1792, † 1867 – GB ᴥ Houfe.

Turner, *William (1804),* sculptor, f. 1804 – GB ᴥ Gunnis.

Turner, *William (1868),* architect, f. 1868 – GB ᴥ DBA.

Turner, *William B.,* painter, f. 1887, l. 1888 – GB ᴥ Johnson II; Wood.

Turner, *William Green,* sculptor, medalist, * 1832 or 1833 Newport (Rhode Island), † 22.12.1917 Newport (Rhode Island) – USA, I ᴥ Falk; Groce/Wallace; ThB XXXIII.

Turner, *William Hamilton Rev.,* painter, * about 1802, † about 1879 – GB ᴥ Mallalieu.

Turner, *William L.* (Johnson II) → **Turner,** *William Lakin*

Turner, *William L.,* landscape painter, f. 1934 – GB ᴥ Vollmer IV.

Turner, *William Lakin* (Turner, William L.), landscape painter, * 1867 Barrow-on-Trent, † 1936 Sherborne (Dorset) – GB ᴥ Johnson II; Wood.

Turner, *William McAllister,* painter, etcher, * 21.3.1901 Mold (Flint) – GB ᴥ Vollmer IV.

Turner, *William de Lond,* landscape painter, f. 1821, l. 1827 – GB ᴥ Grant.

Turner, *Winifred,* sculptor, * 1903 London, † 1983 – GB ᴥ Spalding; Vollmer IV.

Turner, *Wolfgang Nikolaus* → **Turmann,** *Wolfgang Nikolaus*

Turner Durrant, *Roy* (Windsor) → **Durrant,** *Roy Turner*

Turner & Fischer → **Fisher,** *Abraham*

Turner & Fisher → **Turner,** *Frederick*

Turner of Oxford → **Turner,** *William (1789)*

Turnerelli, *Edward Tracy,* graphic artist, * 1813, † 24.1.1896 London – GB, RUS ᴥ Lister; ThB XXXIII.

Turnerelli, *Peter,* sculptor, * 1774 Belfast, † 18.3.1839 or 20.3.1839 London – GB, IRL ᴥ DA XXXI; Gunnis; Strickland II; ThB XXXIII.

Turnes, *José,* architect, f. 1758, † after 1769 – E ᴥ ThB XXXIII.

Turney, *Arthur Allin,* marine painter, watercolourist, * 11.1896 Shercock, l. before 1958 – IRL, GB ᴥ Vollmer IV.

Turney, *Dennis,* lithographer, * about 1828 Pennsylvania, l. 1850 – USA ᴥ Groce/Wallace.

Turney, *Ester,* painter, f. 1917 – USA ᴥ Falk.

Turney, *Josephine* → **Caddy,** *Jo*

Turney, *Olive,* painter, * 4.8.1847 Pittsburgh (Pennsylvania), † about 1939 Pittsburgh (Pennsylvania) – USA ᴥ Falk.

Turney, *Winthrop Duthi* (Turney, Winthrop Duthie), painter, * 8.12.1884 New York, l. 1947 – USA ᴥ EAAm III; Falk.

Turney, *Winthrop Duthie* (EAAm III) → **Turney,** *Winthrop Duthi*

Turnhout, *Jean Franç.,* sculptor, f. 1702, l. 1757 – B, NL ᴥ ThB XXXIII.

Turnhout, *Jef van* → **Turnhout,** *Josephus Cornelis van*

Turnhout, *Josephus Cornelis van,* watercolourist, master draughtsman, glass artist, fresco painter, * 23.3.1919 Woensel (Noord-Brabant) – NL ᴥ Scheen II.

Turnier, *David* (Turnipp), painter, * Mömpelgard (?), f. 1645, † 7.6.1677 Judenburg – A ᴥ List; ThB XXXIII.

Turnier, *Luce,* painter (?), * 24.2.1924 Jacmel – RH ᴥ EAPD.

Turning, *H.,* painter, f. 1839 – GB ᴥ Grant; Wood.

Turning Bear → **Blackman,** *Melvin*

Turnipp (List) → **Turnier,** *David*

Turnipp, *David* → **Turnier,** *David*

Turnknopf, *Hans,* cannon founder, bell founder, pewter caster, f. 1513, l. 1552 – D ᴥ ThB XXXIII.

Turnour, *Johannis* → **Turnour,** *John*

Turnour, *John,* mason, f. 1421, l. 1422 – GB ᴥ Harvey.

Turnour, *William,* mason, f. 1484, l. 1492 – GB ᴥ Harvey.

Turnovský, *Jiřík,* painter, f. 1608, l. 1625 – CZ ᴥ Toman II.

Turnovský, *Johann,* wood sculptor, * 1763, † 13.7.1832 Wien – A ᴥ ThB XXXIII.

Turnow, *Wilh. von* (Bradley III) → **Wilh. von Turnow**

Turnpenny, stamp carver, f. 1811, l. 1815 – GB ᴥ ThB XXXIII.

Turnure, *Arthur,* painter, * 1857 New York, † 13.4.1906 New York – USA ᴥ Falk.

Turo (Brun, SKL III, 1913) → **Turo Lugano**

Turo Lugano (Turo), bell founder, * Lugano (?), f. 1309 – CH, I ᴥ Brun III; ThB XXXIII.

Turoff, *Muriel P.,* painter, ceramist, sculptor, * 24.3.1904 Odessa – USA, UA ᴥ EAAm III.

Turola (Maler-Familie) (ThB XXXIII) → **Turola,** *Bartolomeo (1379)*

Turola (Maler-Familie) (ThB XXXIII) → **Turola,** *Bartolomeo (1451)*

Turola (Maler-Familie) (ThB XXXIII) → **Turola,** *Bernardino*

Turola (Maler-Familie) (ThB XXXIII) → **Turola,** *Gio. Batt.*

Turola (Maler-Familie) (ThB XXXIII) → **Turola,** *Jacopo (1434)*

Turola (Maler-Familie) (ThB XXXIII) → **Turola,** *Jacopo (1451)*

Turola (Maler-Familie) (ThB XXXIII) → **Turola,** *Pietro*

Turola, *Bartolomeo (1379)* (Turola, Bartolomeo (il Vecchio)), painter, f. 1379, l. 1403 – I ᴥ DEB XI; ThB XXXIII.

Turola, *Bartolomeo (1451),* painter, f. 1451, † before 1515 – I ᴥ ThB XXXIII.

Turola, *Bernardino,* painter, f. 1469, l. 1479 – I ᴥ ThB XXXIII.

Turola, *Gio. Batt.,* painter, f. 1469, l. 1479 – I ᴥ ThB XXXIII.

Turola, *Jacopo (1434),* painter, f. 1434, † 1451 – I ᴥ ThB XXXIII.

Turola, *Jacopo (1451),* painter, f. 1451, † before 1515 – I ᴥ ThB XXXIII.

Turola, *Pietro,* painter, f. 1459 – I ᴥ ThB XXXIII.

Turold the Carpenter, carpenter, f. about 1150, l. 1200 – GB ᴥ Harvey.

Turolo, *Luigi,* painter, * 6.7.1875 Monselice, † 20.4.1957 Mailand – I ᴥ Comanducci V; ThB XXXIII.

Turolt, *Elisabeth,* figure sculptor, graphic artist, goldsmith, * 1.11.1902 or 1.9.1902 Zuckmantl (Böhmen), † 7.10.1966 Wien – A ᴥ Vollmer IV.

Turón Carré, *José* (Turón Carré, Josep), painter, f. 1907 – E ᴥ Cien años XI; Ráfols III.

Turón Carré, *Josep* (Ráfols III, 1954) → **Turón Carré,** *José*

Turón Cases, *Francesc,* ebony artist, furniture designer, * 1894 Barcelona, l. 1933 – E ᴥ Ráfols III.

Turone (Turone di Maxio da Camenago; Turone di Maxio), miniature painter, f. 1356, l. 1405 – I ᴥ DA XXXI; D'Ancona/Aeschlimann; DEB XI; PittItalDuec; ThB XXXIII.

Turone di Maxio (DEB XI; PittItalDuec) → **Turone**

Turone di Maxio da Camenago (DA XXXI) → **Turone**

Turonius, *Johan Johansson* → **Törnecreutz,** *Johan Johansson*

Turovský, *Jan* (Toman II) → **Turowsky,** *Johann*

Turovs'kyj, *Anatolij Saulovyč,* painter, * 19.2.1926 Kiev – UA ᴥ SchU.

Turovs'kyj, *Mychajlo Saulovyč,* graphic artist, * 8.5.1933 Kiev – UA ᴥ SchU.

Turow, *Claus* → **Turau,** *Claus*

Turow, *Josias,* porcelain painter, f. 1620, l. 1630 – DK ᴥ Weilbach VIII.

Turow, *Nicolaus* → **Turau,** *Claus*

Turowsky, *Johann* (Turovský, Jan), painter of altarpieces, history painter, * 1818 Přerov (Mähren) & Prerau, l. 1850 – CZ, A ᴥ ThB XXXIII; Toman II.

Turpeinen-Kitula, *Leena* → **Turpeinen-Kitula,** *Ulla Leena*

Turpeinen-Kitula, *Ulla Leena,* painter, sculptor, * 13.7.1941 Kiuruvesi – SF ᴥ Kuvataiteilijat.

Turpia, *Jacques,* goldsmith, f. 1842, l. 1870 – USA ᴥ Karel.

Turpilius, painter, f. 1 – I ᴥ ThB XXXIII.

Turpin (Graveur-Familie) (ThB XXXIII) → **Turpin,** *Claude*

Turpin (Graveur-Familie) (ThB XXXIII) → **Turpin,** *Jean (1609)*

Turpin (Graveur-Familie) (ThB XXXIII) → **Turpin,** *Pierre (1599)*

Turpin (1653), painter, f. 1653 – F ᴥ ThB XXXIII.

Turpin (1724), painter, gilder, f. 1724 – F ᴥ ThB XXXIII.

Turpin (1765), flower painter, f. 1765 – GB ᴥ Pavière II; Waterhouse 18.Jh..

Turpin (1789), brass founder, f. 1789 – F ᴥ ThB XXXIII.

Turpin, *Alexandre,* landscape painter, * Nantes, † after 1880 Nantes – F ᴥ ThB XXXIII.

Turpin, *Antoine* → **Trupin,** *Antoine*

Turpin, *Antoine (1630),* goldsmith, f. 1630, † before 1683 – F ᴥ Nocq IV.

Turpin, *Antoine (1663),* goldsmith, f. 1.5.1663, l. 1700 – F ᴥ Nocq IV; ThB XXXIII.

Turpin, *Antoine-Joseph,* goldsmith, f. 13.9.1731, † before 24.4.1769 – F ᴥ Nocq IV.

Turpin, *Claude,* engraver, f. 1595, † after 4.9.1621 – F ᴥ ThB XXXIII.

Turpin, *Ernest Elie,* medalist, gem cutter, * Audeville (Oise), f. before 1874, l. 1883 – F ᴥ ThB XXXIII.

Turpin, *Hermand,* goldsmith, f. 1353, l. 1357 – F ᴥ Nocq IV.

Turpin, *Jacobus,* engraver of maps and charts, copper engraver, etcher, * about 1740 Den Haag (Zuid-Holland), † after 1807 London (?) – NL ⌑ Scheen II; Waller.

Turpin, *Jacques-Nicolas,* goldsmith, f. 14.8.1726, l. before 1748 – F ⌑ Nocq IV.

Turpin, *James (1833),* engraver, portrait painter, f. 1833, l. 1841 – CDN ⌑ Harper.

Turpin, *James (1849)* (Turpin, James), engraver, die-sinker, f. 1849 – USA ⌑ Groce/Wallace.

Turpin, *Jean (1459),* architect, * Péronne, f. 1459, l. 1475 – F ⌑ ThB XXXIII.

Turpin, *Jean (1561),* painter, copper engraver, * 1561 (?), l. 1626 – I, F ⌑ ThB XXXIII.

Turpin, *Jean (1609),* engraver, * about 1608 or 1609, l. 1631 – F ⌑ ThB XXXIII.

Turpin, *Jean (1668),* goldsmith, f. 28.6.1668, † before 13.12.1718 – F ⌑ Nocq IV.

Turpin, *Jean (1835),* sculptor, clockmaker, f. 1835 – CDN ⌑ Karel.

Turpin, *Jean-Antoine (1695),* goldsmith, f. 1695 – F ⌑ Nocq IV.

Turpin, *Jean-Antoine (1700),* goldsmith, f. 22.5.1700, l. 19.6.1702 – F ⌑ Nocq IV.

Turpin, *Jean Philippe,* sculptor, engraver, * 1957 Ankadinondry (Madagaskar) – F ⌑ Bénézit.

Turpin, *Jos.,* copyist, f. 1688 – F ⌑ Bradley III.

Turpin, *Nicolas,* goldsmith, f. 10.9.1696, l. 14.8.1726 – F ⌑ Nocq IV.

Turpin, *Pierre (1595),* medalist, f. 1595, l. 1630 – F ⌑ ThB XXXIII.

Turpin, *Pierre (1599),* engraver, seal carver, f. 1599, † 9.3.1626 or 1631 – F ⌑ ThB XXXIII.

Turpin, *Pierre (1668),* goldsmith, f. 28.6.1668, † before 11.7.1680 – F ⌑ Nocq IV.

Turpin, *Pierre Jean François,* master draughtsman, watercolourist, flower painter, illustrator, * 11.3.1775 Vire, † 2.5.1840 Paris – F ⌑ Hardouin-Fugier/Grafe; Pavière II; ThB XXXIII.

Turpin, *Robert (1666),* goldsmith, f. 8.7.1666, † 8.7.1682 – F ⌑ Nocq IV.

Turpin, *Robert (1704),* goldsmith, f. 12.5.1704, † before 16.6.1712 – F ⌑ Nocq IV.

Turpin, *Samuel Hart,* painter, * 1837 Nottingham (Nottinghamshire), † 1899 – GB ⌑ Mallalieu.

Turpin, *Tomas,* engraver, printmaker, f. 1779 – NL ⌑ Waller.

Turpin, *Victor,* goldsmith, f. 1694 – F ⌑ Nocq IV.

Turpin de Cresse (Comte) (Grant) → **Turpin de Crissé,** *Lancelot Théodore de* (Comte)

Turpin de Crissé, *Henri Roland Lancelot de (Marquis),* painter, f. before 1787, † before 1800 – F, USA ⌑ ThB XXXIII.

Turpin de Crissé, *Lancelot Théodore de* (Comte) (Turpin de Crissé, Théodore; Turpin de Cresse (Comte)), architectural painter, landscape painter, genre painter, * 6.7.1782 or 9.7.1782 Paris, † 15.5.1859 Paris – F ⌑ DA XXXI; Grant; Schurr I; ThB XXXIII.

Turpin de Crissé, *Théodore* (Schurr I) → **Turpin de Crissé,** *Lancelot Théodore de* (Comte)

Turpino, *Giovanni,* painter, copper engraver (?), f. 1599 (?), l. 1627 – I ⌑ Schede Vesme III.

Turpino di Egidio → **Turpino di Giglio**

Turpino di Giglio (Turpino di Gilio), miniature painter, f. 1421, l. 1470 – I ⌑ D'Ancona/Aeschlimann; Gnoli; ThB XXXIII.

Turpino di Gilio (D'Ancona/Aeschlimann; Gnoli) → **Turpino di Giglio**

Turpinus, *Jean* → **Turpin,** *Jean* (1561)

Turpyn, *John,* mason, f. 1457, l. 1478 – GB ⌑ Harvey.

Turquand, *E.,* landscape painter, f. 1802, l. 1806 – GB ⌑ Grant.

Turquand, *G.,* painter, f. 1873, l. 1874 – GB ⌑ Johnson II; Wood.

Turquand D'auzay, *Béatrice,* painter, master draughtsman, mixed media artist, * 19.9.1959 Paris – F ⌑ Bénézit.

Turquet, *Baptista,* brazier, f. 1607 – E ⌑ Ráfols III.

Turquet, *Théodore* → **Mayerne**

Turquin, *Laurent,* sculptor, f. 1901 – F ⌑ Bénézit.

Turra, *Hieronymus* → **Tura,** *Hieronymus*

Turre, *Adam de* → **Turne,** *Adam de*

Turre, *Christoforus de la,* copyist, f. 1401 – F ⌑ Bradley III.

Turre, *Tannequin de* → **Bombelli,** *Tannequin*

Turreau, *Bernard* (Toro, Bernard; Turreau, Bernard Honoré), sculptor, ornamental draughtsman, * 28.11.1661 or 1672 Toulon or Dijon, † 28.1.1731 Toulon – F ⌑ Alauzen; DA XXXI; ThB XXXIII.

Turreau, *Bernard Honoré* (Alauzen) → **Turreau,** *Bernard*

Turreau, *Jean Bernard Honoré* → **Turreau,** *Bernard*

Turreau, *Pierre,* carver, * about 1638 Toulon, † 10.7.1675 Toulon – F ⌑ Alauzen.

Turrel, *Edmond,* architectural engraver, f. about 1821 – GB ⌑ Lister; ThB XXXIII.

Turrel, *Jean,* gilder, f. 1407, l. 1434 – F ⌑ Audin/Vial II.

Turrell, *Arthur,* reproduction engraver, mezzotinter, f. about 1850 – GB ⌑ Lister.

Turrell, *Arthur James,* etcher, * 5.10.1871 London, † after 1910 – GB ⌑ Lister; ThB XXXIII.

Turrell, *Charles James,* portrait miniaturist, * 1845 or 14.1.1846 London, † 13.4.1932 White Plains (New York) – GB, USA ⌑ Falk; Foskett; ThB XXXIII.

Turrell, *E.,* enamel painter, f. 1801 – GB ⌑ Foskett.

Turrell, *H. C.,* miniature painter, f. before 13.1.1961 – GB ⌑ Foskett.

Turrell, *Herbert,* miniature painter, f. 1898, l. 1911 – GB ⌑ Foskett; Wood.

Turrell, *James,* installation artist, * 6.5.1941 Los Angeles (California) – VAE, USA ⌑ ContempArtists; DA XXXI.

Turrell, *James Archie* → **Turrell,** *James*

Turrell, *Sydney B.,* topographer, f. 1853 – GB, CDN ⌑ Harper.

Turrer, *Albrecht* → **Dürer,** *Albrecht* (1427)

Turres, *Giuseppe de* → **Torre,** *Giuseppe* (1589)

Turres, *Giuseppe de,* sculptor, f. 19.12.1589 – I ⌑ ThB XXXIII.

Turresio, *Francesco,* mosaicist, * Venedig (?), f. 1628 – I ⌑ DEB XI; ThB XXXIII.

Turret, *Thomas,* carpenter, f. 1391, l. 1397 – GB ⌑ Harvey.

Turretin, *Jean Jacques,* portrait painter, miniature painter, * 1778 (?) or 6.5.1779 Kopenhagen or Altona, † 6.4.1858 Schleswig – DK, D ⌑ Feddersen; ThB XXXIII; Weilbach VIII.

Turrettini, *Charles Emile,* landscape painter, veduta painter, * 26.6.1849 Genf, † 1.7.1926 Chêne-Bougeries – CH ⌑ ThB XXXIII.

Turri, *Antonio Maria,* fresco painter, * 18.10.1769 Legnano, † 8.7.1853 – I ⌑ Comanducci V; ThB XXXIII.

Turri, *Beniamino,* painter, * 6.11.1803 Legnano, † 5.6.1882 Legnano – I ⌑ Comanducci V; DEB XI; ThB XXXIII.

Turri, *Daniele,* painter, f. about 1870 – I ⌑ Comanducci V.

Turri, *Elio,* painter, f. about 1870 – I ⌑ Comanducci V.

Turri, *Gersam,* painter, restorer, * 1.9.1879 Legnano, † 7.2.1949 Legnano – I ⌑ Comanducci V; DEB XI; ThB XXXIII.

Turri, *Giuseppe de* → **Torre,** *Giuseppe* (1589)

Turri, *Giuseppe,* painter, * San Vito al Tagliamento, f. 1567 – I ⌑ DEB XI; ThB XXXIII.

Turri, *Mosé,* painter, * 2.2.1837 Legnano, † 8.7.1903 Legnano – I ⌑ Comanducci V; DEB XI; ThB XXXIII.

Turri, *Peter,* flower painter, f. 1828 – A ⌑ Fuchs Maler 19.Jh. IV; ThB XXXIII.

Turri, *Roswitha* (Bauer/Carpentier V) → **Stephan-Turri,** *Roswitha*

Turriaca, *Salvatore,* wood sculptor, f. 1677 – I ⌑ ThB XXXIII.

Turriago Riaño, *Hernando* → **Chapete**

Turrian, *Émile David,* painter, master draughtsman, * 26.4.1869 Montblesson (Lausanne), † 21.4.1906 Paudex – CH ⌑ ThB XXXIII.

Turrian, *Georges,* portrait painter, flower painter, still-life painter, landscape painter, * 12.8.1923 La Roque d'Antheron (Bouches-du-Rhône) – F ⌑ Bénézit.

Turriani, *Jacopo di Baldassare,* architect, sculptor, * Poppi, f. 1477, † 1516 Poppi – I ⌑ ThB XXXIII.

Turriani, *Orazio,* architect, copper engraver (?), f. 1613, l. 1657 – I ⌑ Schede Vesme III; ThB XXXIII.

Turriano, *Diogo,* engineer, f. 2.12.1631, l. 29.9.1633 – P ⌑ Sousa Viterbo III.

Turriano, *Fr. João,* architect, * about 1610 Lissabon, † 9.2.1679 – P ⌑ Sousa Viterbo III; ThB XXXIII.

Turriano, *Gianello,* architect, marble sculptor, silversmith, smith, wood carver, clockmaker, * 1500 (?) Cremona, † 13.6.1585 Toledo – I, E ⌑ ThB XXXIII.

Turriano, *João* → **Turriano,** *Leonardo*

Turriano, *Juanello* → **Turriano,** *Gianello*

Turriano, *Juanelo* → **Turriano,** *Gianello*

Turriano, *Leonardo,* architect, * 1550 Cremona, † after 17.7.1624 – I, P ⌑ EAAm III; Sousa Viterbo III; ThB XXXIII.

Turrianus, *Conradus,* copyist, f. 1401 – I ⌑ Bradley III.

Turrier, cabinetmaker, f. 1706, l. 1715
– F ⌑ ThB XXXIII.

Turrier, *Alexis Antoine* → Turier, *Alexis Antoine*

Turrilazi, *Vincenzo*, goldsmith (?),
f. 8.2.1784, l. 6.9.1807 – I
⌑ Bulgari I.2.

Turrin, *Jean-Marie-Louis*, architect,
* 1753 Lyon, † 7.3.1816 Lyon – F
⌑ Audin/Vial II.

Turrini, *Agostino*, wood sculptor, f. 1591,
l. 1629 – I ⌑ ThB XXXIII.

Turrini, *Antonio*, goldsmith, f. 31.1.1654,
l. 1677 – I ⌑ Bulgari IV.

Turrini, *Francesco*, goldsmith, f. 1684,
l. 1710 – I ⌑ Bulgari IV.

Turrini, *Romualdo*, painter, * 1752 Salò
(Gardasee), † 13.7.1829 Salò (Gardasee)
– I ⌑ Comanducci V; DEB XI;
ThB XXXIII.

Turrini, *Walter*, wood sculptor, assemblage
artist, * 1948 Klagenfurt – A ⌑ List.

Turrinus, *Josephus Antonius*, copyist,
f. 1692 – I ⌑ Bradley III.

Turrioli, *Francesco Maria*, goldsmith,
* 1648, † 18.6.1695 – I ⌑ Bulgari IV.

Turrioli, *Nicola Gaetano*, goldsmith,
* 3.4.1691 Bologna, † 28.2.1728 – I
⌑ Bulgari IV.

Turris, *Peter*, copyist, f. 1401 – D
⌑ Bradley III.

Turrisan, *Petrus* → Torrigiano, *Pietro*

Turrisi Colonna, *Anna*, history painter,
portrait painter, * 1821, † 1848 – I
⌑ ThB XXXIII.

Turrizani, *Petrus* → Torrigiano, *Pietro*

Turro, *Girolamo*, painter, * 1689
Collealtero di Cesio or Feltre (?),
† 1739 or after 1744 or 1744 Feltre – I
⌑ DEB XI; PittItalSettec; ThB XXXIII.

Turró, *Jaume*, cabinetmaker (?), f. 1801
– E ⌑ Ráfols III.

Turró, *Pau*, cabinetmaker (?), f. 1801 – E
⌑ Ráfols III.

Tursch, *Erich*, painter, * 1902 Lischan
– D ⌑ Vollmer IV.

Turschla, *Martin*, painter, f. 1655 – D
⌑ ThB XXXIII.

Turshanskij, *Leonid Wiktorowitsch* (ThB
XXXIII; Vollmer VI) → Turžanskij,
Leonard Viktorovič

Tursi, *Francesco*, painter, * 1926 Venedig,
† 1945 Venedig – I ⌑ Comanducci V.

Turska, *Krystyna Zofia*, illustrator of
childrens books, * 1933 Polen – GB
⌑ Peppin/Micklethwait.

Turský, *Vladislav*, sculptor, * 8.10.1920
Prag – CZ ⌑ Toman II.

Tursunov, *Farchad* (Tursunov, Farchad
Jusupbaevič), architect, * 1931 Čimkent
– UZB ⌑ Kat. Moskau II.

Tursunov, *Farchad Jusupbaevič* (Kat.
Moskau II) → Tursunov, *Farchad*

Turtaler, *Primus*, goldsmith, f. 1550,
† before 1600 – D ⌑ ThB XXXIII.

Turtaz, *Lewis*, miniature painter, master
draughtsman, * Schweiz, f. 1767 –
USA, CH ⌑ Groce/Wallace; Karel.

Turteltauber, *Ferdinand*, goldsmith,
f. 1920 – A ⌑ Neuwirth Lex. II.

Turtle, *Edward*, landscape painter, f. 1830,
l. 1874 – GB ⌑ Grant; Johnson II;
Wood.

Turton, *W.*, bird painter, f. 1830 – GB
⌑ Grant; Lewis; Pavière III.1.

Turtschi, *Thomas*, painter, master
draughtsman, graphic artist, * 14.5.1964
Biel – CH ⌑ KVS.

Turtuinus, goldsmith, f. 601 – D
⌑ ThB XXXIII.

Turturet, *Noël* → Tortorel, *Noël*

Turull Ventosa, *Francesc X.*, architect,
f. 1920 – E ⌑ Ráfols III.

Turvey, *Edward*, master draughtsman,
* 1781, l. 1828 – ZA ⌑ Gordon-Brown.

Turvey, *Esther*, painter, f. 1919 – USA
⌑ Falk.

Turvey, *Reginald*, painter, * 1883
Ladybrand (Oranje), † 1968 Durban
– ZA ⌑ Berman.

Turville, *Serge de*, fresco painter,
landscape painter, figure painter,
* 6.1.1924 St-Maur-des-Fossés (Val-
de-Marne) – F ⌑ Bénézit.

Turwan, *Jakob* (Turban, Joh. Jakob),
painter, gilder, * 11.5.1722 Roding,
† 22.12.1795 Roding – D ⌑ Sitzmann;
ThB XXXIII.

Túry, *Gyula* (Túry, Julius), fresco painter,
* 14.7.1866 Cegléd, † 9.12.1932
Budapest – H, BiH ⌑ MagyFestAdat;
Mazalić; ThB XXXIII.

Túry, *Julius* (Mazalić) → Túry, *Gyula*

Túry, *Leona* → Szegedy-Maszák, *Leona*

Tury, *Mária Kádár Györgyné*, enamel
painter, graphic artist, mosaicist,
glass painter, * 1930 Szeged – H
⌑ MagyFestAdat.

Tury, *Pierre de* → Thury, *Pierre de*

Turyn, *Roman Mykolajovyč*, painter,
* 2.9.1900 Snjatyn – UA ⌑ SChU.

Turzak, *Charles*, painter, cartoonist,
illustrator, designer, * 20.8.1899 Streator
(Illinois), l. 1947 – USA ⌑ EAAm III;
Falk.

Turzák, *Karol*, graphic artist, f. 1936
– USA ⌑ Toman II.

Turžanskij, *Leonard Viktorovič*
(Turzhansky, Leonard Viktorovich;
Turshanskij, Leonid Wiktorowitsch),
painter, * 1875 or 1885 Ekaterinburg,
† 1945 Moskau – RUS ⌑ Milner;
ThB XXXIII; Vollmer VI.

Turzer, *Michael*, painter, assemblage artist,
* 1949 Stuttgart – D ⌑ Nagel.

Turzhansky, *Leonard Viktorovich* (Milner)
→ Turžanskij, *Leonard Viktorovič*

Tusar, *Slavoboj*, graphic artist, typographer,
* 17.10.1885 Jizbice, † 19.10.1950 Prag
– CZ ⌑ Toman II.

Tusbo, *Harry Nielsen*, ceramist,
* 1.7.1914, † 4.12.1977 – DK
⌑ DKL II.

Tuscap (Bildhauer- und Steinmetz-Familie)
(ThB XXXIII) → Tuscap, *Arnould*

Tuscap (Bildhauer- und Steinmetz-Familie)
(ThB XXXIII) → Tuscap, *Gillichon*

Tuscap (Bildhauer- und Steinmetz-Familie)
(ThB XXXIII) → Tuscap, *Jean (1392)*

Tuscap (Bildhauer- und Steinmetz-Familie)
(ThB XXXIII) → Tuscap, *Jean (1451)*

Tuscap (Bildhauer- und Steinmetz-Familie)
(ThB XXXIII) → Tuscap, *Miquelet*

Tuscap, *Arnould*, sculptor, stonemason,
f. 1351, † before 1392 – B, NL
⌑ ThB XXXIII.

Tuscap, *Gillichon*, sculptor, stonemason,
f. 1421 – B, NL ⌑ ThB XXXIII.

Tuscap, *Jean (1392)* (Tuscap, Jean (1)),
sculptor, stonemason, f. 1392, † before
3.1.1438 – B, NL ⌑ Beaulieu/Beyer;
ThB XXXIII.

Tuscap, *Jean (1451)*, stonemason,
sculptor, f. 1451, l. 29.7.1457 – B,
NL ⌑ ThB XXXIII.

Tuscap, *Miquelet*, sculptor, stonemason,
f. 1406, l. 1455 – B, NL
⌑ ThB XXXIII.

Tuscap, *Miquiel* → Tuscap, *Miquelet*

Tusch, *Gerold*, ceramist, * 1969 Villach
(Kärnten) – A ⌑ WWCCA.

Tusch, *Johann* (Fuchs Maler 19.Jh. IV) →
Dusch, *Johann*

Tusch, *Johann*, history painter, portrait
painter, miniature painter, * 1738,
† 1817 Wien – A ⌑ ThB XXXIII.

Tusch-Lec, *Jan de* (Tusch-Lec, Jan
Benedykt de), architect, * 7.1.1946
Łódź – DK, PL ⌑ Weilbach VIII.

Tusch-Lec, *Jan Benedykt de* (Weilbach
VIII) → Tusch-Lec, *Jan de*

Tuschak, *Artur*, goldsmith, jeweller,
f. 1911 – A ⌑ Neuwirth Lex. II.

Tuschak, *Sigmund*, goldsmith (?), f. 1879,
† 9.3.1922 – A ⌑ Neuwirth Lex. II.

Tusche, *Elisabeth*, caricaturist, graphic
artist, * 27.3.1913 – D ⌑ Flemig.

Tusche-Kersandt, *Elisabeth* → Tusche,
Elisabeth

Tuschemein, *Anthoni*, copperplate printer,
f. 28.3.1594, † 1619 – D ⌑ Zülch.

Tuscher, *Carl Marcus* (DA XXXI;
Weilbach VIII) → Tuscher, *Marcus*

Tuscher, *Johann (1888)* (Tuscher, Johann),
goldsmith, silversmith, f. 1888, l. 1903
– A ⌑ Neuwirth Lex. II.

Tuscher, *Johann (1908)*, goldsmith (?),
f. 1908 – A ⌑ Neuwirth Lex. II.

Tuscher, *Johann Ev.*, goldsmith (?), f. 1922
– A ⌑ Neuwirth Lex. II.

Tuscher, *Josef*, landscape painter,
* 1821 Wien, † 30.10.1866 Wien – A
⌑ Fuchs Maler 19.Jh. IV; ThB XXXIII.

Tuscher, *Marc* (Bulgari I.2) → Tuscher,
Marcus

Tuscher, *Marcus* (Tuscher, Carl Marcus;
Tuscher, Marc), architect, painter,
illustrator, copper engraver, * before
30.3.1705 or 1.6.1705 Nürnberg,
† 6.1.1751 Kopenhagen – D, I, DK
⌑ Bulgari I.2; DA XXXI; ThB XXXIII;
Waterhouse 18.Jh.; Weilbach VIII.

Tuscher Erichsen, *Johann*, copper
engraver, † 17.3.1728 Melby – DK
⌑ Weilbach VIII.

Tuscherer, *Esaias*, porcelain painter,
* about 1675 Hanau, † before 1706
– D ⌑ Zülch.

Tuscherer, *Isaack* → Tuscherer, *Esaias*

Tuscherus, *Matteo* → Tuscher, *Marcus*

Tuschini, *Giovanni* → Toschini, *Giovanni*
(1700)

Tuschl, *Hanns Sigmund*, marquetry inlayer,
f. 1581 – I ⌑ ThB XXXIII.

Tuschner, *Inez*, graphic artist, painter,
* 1932 – CZ ⌑ Vollmer VI.

Tušek, *Anton*, painter, f. 1760 – YU
⌑ ThB XXXIII.

Tušek, *Božidar*, architect, * 16.12.1910
Sunja – HR ⌑ ELU IV.

Tusek, *Mitja*, painter, master draughtsman,
photographer, * 1961 Maribor – YU,
CH ⌑ KVS.

Tušeljaković, *Simo*, goldsmith, f. 1851
– BiH ⌑ Mazalić.

Tusell Graner, *Salvador*, painter,
master draughtsman, f. 1894 – E
⌑ Cien años XI; Ráfols III.

Tusell Ribas, *Antoni*, landscape painter,
* 1908 Tarrasa – E ⌑ Ráfols III.

Tuselli, painter, * Italien, f. 1826 – E
⌑ Cien años XI; Ráfols III.

Tusen, *Mikkel*, cabinetmaker, * Tarp
(West-Jütland) (?), f. 1576 – DK
⌑ ThB XXXIII; Weilbach VIII.

Tuser Vázquez, *Josep M.*, painter, * 1919
Barcelona – E ⌑ Ráfols III.

Tuset, *Josep*, wax sculptor, f. 1851 – E
⌑ Ráfols III.

Tuset Tuset, *Salvador*, copyist,
* 9.11.1883 Valencia, † 28.3.1951
Valencia – E ⌑ Cien años XI.

Tushingham, *Sidney*, painter, etcher, artisan, * 1884 Burslem, l. before 1939 – GB ⊐ ThB XXXIII.

Tusini, *Pietro* → Tosini, *Pietro*

Tuskänä, *Caspar* → Toscana, *Gasparo*

Tuskänä, *Gasparo* → Toscana, *Gasparo*

Tuskaniová, *Marie*, painter, * 1875 Prag – CZ ⊐ Toman II.

Tusler, *Wilber Henry*, architect, * 26.8.1890 Miles City (Montana) – USA ⊐ Tatman/Moss.

Tusman, *Hans* → Tussman, *Hans*

Tuson, *G. E.*, portrait painter, genre painter, f. 1853, † 1880 Montevideo – GB ⊐ Johnson II; ThB XXXIII; Wood.

Tusônggyŏng → Yi Am (1499)

Tusquellas, *Michel* (Bénézit) → Tusquellas Corbella, *Miguel*

Tusquellas Corbella, *Miguel* (Tusquellas, Michel; Tusquellas Corbella, Miquel), still-life painter, * 1884 Barcelona, † 8.8.1969 – E, F ⊐ Bénézit; Cien años XI; Ráfols III.

Tusquellas Corbella, *Miquel* (Ráfols III, 1954) → Tusquellas Corbella, *Miguel*

Tusquelles, *Àngel*, glass artist(?), f. 1851 – E ⊐ Ráfols III.

Tusquelles, *Miquel*, wood sculptor, † 1929 Barcelona – E ⊐ Ráfols III.

Tusquelles Clapera, *Francesc* (Tusquelles Clapera, Francisco), painter, * 1815 Barcelona, † 1884 Vich – E ⊐ Cien años XI; Ráfols III.

Tusquelles Clapera, *Francisco* (Cien años XI) → Tusquelles Clapera, *Francesc*

Tusquelles Tarragó, *Miquel*, painter, sculptor, * Barcelona, l. 1866, l. 1921 – E ⊐ Ráfols III.

Tusquet, *Pau*, silversmith, f. 1822 – E ⊐ Ráfols III.

Tusquets, *Feliu*, painter, f. 1798 – E ⊐ Ráfols III.

Tusquets, *Ramón* (ThB XXXIII) → Tusquets Maignon, *Ramón*

Tusquets de Cabirol, *Nilo*, architect, * 1902 Barcelona – E ⊐ Ráfols III.

Tusquets Guillem, *Oscar* (Studio PER), architect, * 14.6.1941 Barcelona – E ⊐ DA XXIX.

Tusquets y Maignón, *Ramón* (Comanducci V) → Tusquets Maignon, *Ramón*

Tusquets Maignon, *Ramón* (Tusquets y Maignon, Ramon; Tusquets, Ramón), painter, * 1837 Barcelona, † 11.3.1904 Rom – E, I ⊐ Cien años XI; Comanducci V; Páez Rios III; Ráfols III; ThB XXXIII.

Tusquets Terrats, *Lluís*, architect, * 1910 Barcelona – E ⊐ Ráfols III.

Tusquin → Cleze, *Bénédict*

Tuß, *Hans* → Tussman, *Hans*

Tussau, *Justin-François*, architect, * 1864 Algier, l. after 1865 – DZ, F ⊐ Delaire.

Tussaud (Porträtbildhauer- und Wachsbossierer-Familie) (ThB XXXIII) → Tussaud, *Francis*

Tussaud (Porträtbildhauer- und Wachsbossierer-Familie) (ThB XXXIII) → Tussaud, *Francis Babbington*

Tussaud (Porträtbildhauer- und Wachsbossierer-Familie) (ThB XXXIII) → Tussaud, *Francis J.*

Tussaud (Porträtbildhauer- und Wachsbossierer-Familie) (ThB XXXIII) → Tussaud, *John Theodore*

Tussaud (Porträtbildhauer- und Wachsbossierer-Familie) (ThB XXXIII) → Tussaud, *Joseph Randall*

Tussaud (Porträtbildhauer- und Wachsbossierer-Familie) (Bauer/Carpentier V; ThB XXXIII) → Tussaud, *Marie*

Tussaud, *F. B.* (Johnson II) → Tussaud, *Francis Babbington*

Tussaud, *Francis*, wax sculptor, * 1800, † 9.1873 – GB ⊐ ThB XXXIII.

Tussaud, *Francis Babbington* (Tussaud, F. B.), wax sculptor, * about 1829, † 8.5.1858 Rom – GB ⊐ Johnson II; ThB XXXIII.

Tussaud, *Francis J.*, wax sculptor, f. 1933 – I ⊐ ThB XXXIII.

Tussaud, *John Theodore*, wax sculptor, * 2.5.1858 London, l. before 1939 – GB ⊐ ThB XXXIII.

Tussaud, *Joseph Randall*, wax sculptor, * 1831, † 31.8.1892 – GB ⊐ ThB XXXIII.

Tussaud, *Marie* (Grosholtz, Marie; Tussaud (Madame)), wax sculptor, * 1751 or 7.12.1761 Straßburg, † 15.4.1850 London – GB ⊐ Bauer/Carpentier II; Bauer/Carpentier V; ThB XXXIII.

Tusscher, *Freddy ten* → Tusscher, *Fredericus Bernardus ten*

Tusscher, *Fredericus Bernardus ten*, painter, master draughtsman, * 19.9.1940 Arnhem (Gelderland) – NL ⊐ Scheen II.

Tussell, *S.*, master draughtsman, f. 1890 – E ⊐ Ráfols III.

Tussenbroek, *Harry van* → Tussenbroek, *Henry Gerald van*

Tussenbroek, *Henry Gerald van*, puppet designer, * 12.9.1879 Leiden (Zuid-Holland), † 6.4.1963 Den Haag (Zuid-Holland) – NL ⊐ Scheen II.

Tussenbroek, *Otto van*, poster draughtsman, landscape painter, still-life painter, poster artist, etcher, lithographer, master draughtsman, artisan, * 5.2.1882 Leiden (Zuid-Holland), † 6.4.1957 Blaricum (Noord-Holland) – NL ⊐ Mak van Waay; Scheen II; ThB XXXIII; Vollmer IV; Waller.

Tusset, *Salvador* (Tusset Tusset, Salvador), painter, f. 1906 – E, I ⊐ Ráfols III; Vollmer IV.

Tusset Tusset, *Salvador* (Ráfols III, 1954) → Tusset, *Salvador*

Tußkanne, *Caspar* → Toscana, *Gasparo*

Tußkanne, *Gasparo* → Toscana, *Gasparo*

Tußman, *Hans* (Brun IV) → Tussman, *Hans*

Tussman, *Hans*, sculptor, woodcarving painter or gilder, * about 1420 Freiburg im Breisgau, † about 1490 Solothurn – D, CH ⊐ Brun IV; ThB XXXIII.

Tussusov, *Nikola* (Vollmer VI) → Tuszusov, *Nikola*

Tušurašvili, *Džemal*, sculptor, * 1940 – GE ⊐ ArchAKL.

Tušurašvili, *Džemal Sergeevič* → Tušurašvili, *Džemal*

Tuswald, *Johann*, history painter, f. 1877 – A ⊐ Fuchs Maler 19.Jh. IV; ThB XXXIII.

Tuszewski, *Tadeusz M.*, graphic artist, typeface artist, * 26.7.1907 Obra – PL ⊐ Vollmer IV.

Tuszkay, *Martin* → Tuszkay, *Márton*

Tuszkay, *Márton*, poster painter, poster artist, * 1884, † 1940 – H ⊐ MagyFestAdat; ThB XXXIII.

Tuszusov, *Nikola* (Tussusov, Nikola), painter, illustrator, woodcutter, * 1900 – BG ⊐ Vollmer IV; Vollmer VI.

Tuszynski, *Ladislaus*, commercial artist, news illustrator, painter, * 20.6.1876 Lemberg, † 21.9.1943 Wien – A ⊐ Fuchs Maler 19.Jh. Erg.-Bd II; Vollmer VI.

Tute, *Sophie*, painter, * 1960 – GB ⊐ Spalding.

Tutein Nolthenius Heukelom, *Sara van* → Heukelom, *Sara van*

Tuthill, portrait painter, f. 1812 – USA ⊐ ThB XXXIII.

Tuthill, *Abraham G. D.*, portrait painter, * 1776 Oyster Pond (Long Island), † 12.6.1843 Montpelier (Vermont) – USA ⊐ EAAm III; Groce/Wallace.

Tuthill, *Corinne*, fresco painter, portrait painter, designer, * 11.10.1891 or 11.10.1892 Laurenceburg (Indiana), l. 1947 – USA ⊐ EAAm III; Falk.

Tuthill, *Daniel*, engraver, * about 1835 New York, l. 1860 – USA ⊐ Groce/Wallace.

Tuthill, *G.*, landscape painter, f. 1846, l. 1858 – GB ⊐ Grant; Johnson II.

Tuthill, *G. L.* (Grant) → Tuthill, *George L.*

Tuthill, *George L.* (Tuthill, G. L.), marine painter, f. 1825, l. 1826 – GB ⊐ Grant; Johnson II.

Tuthill, *J. V.*, bird painter, still-life painter, f. 1847 – GB ⊐ Grant; Johnson II; Lewis; Pavière III.1; Wood.

Tuthill, *M. E.*, painter, f. 1917 – USA ⊐ Falk.

Tuthill, *Margaret H.*, painter, f. 1917 – USA ⊐ Falk.

Tuthill, *W. H.* (Tuthill, William H.), copper engraver, lithographer, f. 1825, l. 1831 – USA ⊐ Groce/Wallace; ThB XXXIII.

Tuthill, *William Burnet*, architect, * 1855 New York, † 1929 – USA ⊐ EAAm III.

Tuthill, *William H.* (Groce/Wallace) → Tuthill, *W. H.*

Tuthill und Barnard → Tuthill, *W. H.*

Tuti, *Cafiero*, woodcutter, painter, * 17.3.1907 Empoli, † 11.8.1958 Ravenna – I ⊐ Comanducci V; Servolini.

Tuti, *Francesco*, sculptor, engineer, * Anghiari, l. 1883, l. 1913 – I ⊐ Panzetta.

Tuti, *Lucia*, painter, * 1.2.1940 Mailand – I ⊐ Comanducci V.

Tutill, *G.*, landscape painter, f. 1846, l. 1858 – GB ⊐ Wood.

Tutilo (Brun IV) → Tuotilo

Tutilon, sculptor, painter, † 901 or 915 – F ⊐ Beaulieu/Beyer.

Tutin, *Mary* → Gillick, *Mary*

Tutin, *Richard*, architect, f. before 1820, l. after 1840 – GB ⊐ Colvin.

Tutinger, *Peter* → Tüttinger, *Peter*

Tutinger, *Petrus* (Bradley III) → Tüttinger, *Peter*

Tutlló, *Joan*, locksmith, f. 1652 – E ⊐ Ráfols III.

Tutrel, *François Alexandre*, faience maker, * about 1723, † 30.9.1756 Rennes – F ⊐ ThB XXXIII.

Tutsch, *Adolf*, goldsmith, jeweller, f. 1873, l. 1900 – A ⊐ Neuwirth Lex. II.

Tutscheck, *Joh. Michael*, modeller, * 2.5.1788 Bayreuth, l. 1840 – D ⊐ ThB XXXIII.

Tutschek, *Joseph*, clockmaker, * 1761 Prag(?), † 3.6.1799 St. Georgen – CZ, RO, D ⊐ Sitzmann.

Tutschky, *Martin* → Tutzschky, *Martin*

Tutschny, *František* → Tučný, *František*

Tutter, *Karl*, porcelain artist, portrait painter, * 1883, l. before 1958 – D, RUS ▢ Vollmer IV.

Tuttewyf, *John*, carpenter, f. 1438 – GB ▢ Harvey.

Tuttine, *Baptist* (Tuttiné, Johann Baptist), painter, * 3.7.1838 Bräunlingen, † 23.8.1889 or 24.8.1889 Karlsruhe – D ▢ Mülfarth; ThB XXXIII.

Tuttiné, *Johann Baptist* (Mülfarth) → Tuttine, *Baptist*

Tuttinger, *Peter* → Tüttinger, *Peter*

Tuttle, *Adrianna*, miniature painter, * 6.2.1870 Madison (New Jersey), l. 1940 – USA ▢ Falk.

Tuttle, *Bloodgood*, architect, * 1889, † 1920(?) – USA ▢ EAAm III.

Tuttle, *C. Franklin*, painter, f. 1882, l. 1883 – GB ▢ Wood.

Tuttle, *Charles M.*, painter, f. 1925 – USA ▢ Falk.

Tuttle, *David H.*, wood engraver, f. 1858, l. 1860 – USA ▢ Groce/Wallace.

Tuttle, *Emerson* (Tuttle, Henry Emerson), etcher, engraver, * 10.12.1890 Lake Forest (Illinois), † 8.3.1946 New Haven (Connecticut) – USA ▢ EAAm III; Falk; ThB XXXIII; Vollmer IV.

Tuttle, *Franklin*, painter, f. 1882, l. 1883 – GB ▢ Johnson II.

Tuttle, *George W.*, painter(?), wax sculptor, f. 1840, l. 1851 – USA ▢ Groce/Wallace.

Tuttle, *H. A.*, marine painter, f. about 1849, l. before 1982 – USA ▢ Brewington.

Tuttle, *Helen Norris*, painter, * 26.9.1906 Croton-on-Hudson (New York) – USA ▢ EAAm III; Falk.

Tuttle, *Henry* (Mistress) → Tuttle, *Isabelle*

Tuttle, *Henry Emerson* (EAAm III; Falk) → Tuttle, *Emerson*

Tuttle, *Henry Ewerson* → Tuttle, *Emerson*

Tuttle, *Hudson*, panorama painter, painter, f. 1855 – USA ▢ Groce/Wallace.

Tuttle, *Isabelle* (Tuttle, Isabelle Hollister), painter, * 2.6.1895, l. 1940 – USA ▢ Falk.

Tuttle, *Isabelle Hollister* (Falk) → Tuttle, *Isabelle*

Tuttle, *J. B.* (*Mistress*), landscape painter, f. 1889 – GB ▢ McEwan; Wood.

Tuttle, *Joseph W.*, engraver, f. 1837, l. 1860 – USA ▢ Groce/Wallace.

Tuttle, *Macowin*, painter, woodcutter, illustrator, * 3.11.1861 Muncie (Indiana), † 26.3.1935 Buck Hill Falls (Pennsylvania) – USA ▢ Falk; Vollmer IV.

Tuttle, *Mary McArthur Thompson*, painter, illustrator, * 5.11.1849, l. 1915 – USA ▢ Falk.

Tuttle, *Mildred Jordan*, etcher, miniature painter, * 26.2.1874 Portland (Maine) – USA ▢ Falk; ThB XXXIII.

Tuttle, *Otis P.*, engraver, f. 1841, l. 1844 – USA ▢ Groce/Wallace.

Tuttle, *Plymmon Carl*, painter, lithographer, designer, * 5.7.1914 Cleveland (Ohio) – USA ▢ Falk.

Tuttle, *Richard*, master draughtsman, sculptor, installation artist, * 12.7.1941 Rahway (New Jersey) – USA ▢ ContempArtists; DA XXXI.

Tuttle, *Ruel Crompton*, portrait painter, decorative painter, fresco painter, * 24.9.1866 Windsor (Connecticut), l. 1940 – USA ▢ Falk; ThB XXXIII.

Tuttle, *Walter Ernest*, painter, illustrator, * 9.10.1883 Springfield (Ohio), l. 1913 – USA ▢ Falk.

Tuttner, *Hans*, genre painter, master draughtsman, f. about 1943 – A ▢ Fuchs Maler 20.Jh. IV.

Tuttner, *Hubert*, painter, graphic artist, * 1.11.1920 Hohenbrugg – A ▢ Fuchs Maler 20.Jh. IV; List.

Tuttobene, *Emilia*, painter, * 20.4.1915 Catania – I ▢ Comanducci V.

Tutty, *Lottie*, master draughtsman, f. 1896, l. 1899 – CDN ▢ Harper.

Tutučenko, *Semen Pavlovyč*, architect, * 2.2.1913 Rešety – UA ▢ SChU.

Tutukin, *Petr Vasil'evič* (Tutukin, Pjotr Wassiljewitsch), painter, * 29.6.1819, † 1901 St. Petersburg – RUS ▢ ThB XXXIII.

Tutukin, *Pjotr Wassiljewitsch* (ThB XXXIII) → Tutukin, *Petr Vasil'evič*

Tutunoff, *Irina Wassiljewna* → Ševandronova, *Irina Vasil'evna*

Tutunov, *Andrej Andreevič*, landscape painter, genre painter, * 1928 Moskau – RUS ▢ Vollmer VI.

Tutunova, *Irina Vasil'evna* → Ševandronova, *Irina Vasil'evna*

Tutxio, *Berenguer* → Totxo, *Berenguer*

Tutzinger, porcelain painter, f. 1894 – H ▢ Neuwirth II.

Tutzmann, *Simon*, goldsmith, f. 1509 – CH ▢ Brun III.

Tutzó, *Jaume*, cartographer, f. 1751 – E ▢ Ràfols III.

Tutzschky, *Martin*, goldsmith, jeweller, * Postwitz (Bautzen)(?), f. 1679, † before 6.3.1721 Dresden – D ▢ ThB XXXIII.

Tuuk, *Lambertus Franciscus van der*, sculptor, * 30.4.1872 Noordwolde (Friesland), † 24.8.1942 Rotterdam (Zuid-Holland) – NL ▢ Scheen II.

Tuukkanen, *Bruno*, figure painter, landscape painter, * 11.11.1891 Viipuri, l. 1970 – SF ▢ Koroma; Kuvataiteilijat; Nordström; Paischeff; Vollmer IV.

Tuura, *Alpo S.*, landscape painter, † 1928 Cleveland (Ohio)(?) – USA ▢ ThB XXXIII.

Tuurand, *Aleksander*, decorative painter, * 7.10.1888 Tartu, † 5.9.1936 Tallinn – EW ▢ Vollmer IV.

Tuve, *Kaj* → Tuve, *Nils Kaj*

Tuve, *Nils Kaj*, painter, master draughtsman, * 15.10.1917 Lund – S ▢ SvKL V.

Tuvekin van Stakenburgh → Matthieu van Stakenburgh

Tuveson, *Svante* → Tuvesson, *Svante*

Tuveson, *Svante Birger* (SvKL V) → Tuvesson, *Svante*

Tuvessøn, *Mogens*, goldsmith, silversmith, f. 1589, l. 1590 – DK ▢ Bøje I.

Tuvesson, *Svante* (Tuveson, Svante Birger), figure painter, painter of interiors, master draughtsman, * 14.3.1909 Lyby (Schonen), l. 1983 – S ▢ Konstlex.; SvK; SvKL V; Vollmer IV.

Tuvin, *J.* (Tuvin, John), portrait miniaturist, f. before 1776, l. 1792 – GB ▢ Foskett; Schidlof Frankreich; ThB XXXIII.

Tuvin, *John* (Foskett; Schidlof Frankreich) → Tuvin, *J.*

Tuvora, *Anton* (Tuwora, Antonín), painter, * 28.8.1747 Mnichovo Hradiště, l. about 1807 – CZ ▢ ThB XXXIII; Toman II.

Tuwer, *Adolf* → Dauher, *Adolf* (1465)

Tuwer, *Hans* → Dauher, *Hans* (1488)

Tuwora, *Anton* → Tuvora, *Anton*

Tuwora, *Antonín* (Toman II) → Tuvora, *Anton*

Tuxen, *Bertha Nicoline* (Weilbach VIII) → Tuxen, *Nicoline*

Tuxen, *Elias*, portrait painter, * before 20.8.1710 Kornum (Aalborg), † 13.7.1747 (Gut) Södal (Viborg) – DK ▢ ThB XXXIII; Weilbach VIII.

Tuxen, *Johan Tenol* → Tenol-Tuxen, *Johan*

Tuxen, *Julius* (Tuxen, Julius Theodor), painter, * 24.9.1820 Kopenhagen, † 11.10.1883 Vamdrup – DK ▢ Weilbach VIII.

Tuxen, *Julius Theodor* (Weilbach VIII) → Tuxen, *Julius*

Tuxen, *L.* (Weilbach VIII) → Tuxen, *Laurits Regner*

Tuxen, *Lauris Regner* (ELU IV) → Tuxen, *Laurits Regner*

Tuxen, *Laurits Regner* (Tuxen, Lauris Regner; Tuxen, Lauritz; Tuxen, L.), painter, sculptor, * 9.12.1853 Kopenhagen, † 21.11.1927 Kopenhagen – DK, F ▢ DA XXXI; Delouche; ELU IV; Rump; ThB XXXIII; Weilbach VIII.

Tuxen, *Lauritz* (Delouche) → Tuxen, *Laurits Regner*

Tuxen, *Nicoline* (Tuxen, Bertha Nicoline), flower painter, * 14.11.1847 Kopenhagen, † 5.4.1931 Kopenhagen – DK ▢ ThB XXXIII; Weilbach VIII.

Tuxen, *Viggo*, figure painter, * 6.11.1910 Kopenhagen-Hellerup, † 8.4.1993 Kopenhagen-Frederiksberg – DK ▢ Vollmer IV; Weilbach VIII.

Tuxen-Meyer, *Margarethe Svenn* → Svenn Poulsen, *Margrete*

Tuxhorn, *Georg*, painter, artisan, commercial artist, * 8.5.1902 Bielefeld – D ▢ ThB XXXIII; Vollmer IV.

Tuxhorn, *Victor* (Tuxhorn, Viktor), painter, graphic artist, * 26.3.1892 Bielefeld, l. before 1958 – D ▢ ThB XXXIII; Vollmer IV.

Tuxhorn, *Viktor* (ThB XXXIII) → Tuxhorn, *Victor*

Tuxó, silversmith, seal carver, f. 1320, l. 1323 – E ▢ ThB XXXIII.

Tuyet Bosch, *Enric*, painter, f. 1894 – E ▢ Ràfols III.

Tuyll, *de* (Baroness), painter, f. 1872 – GB ▢ Johnson II.

Tuyll, *A. van*, lithographer, master draughtsman(?), f. 1850 – NL ▢ Scheen II; Waller.

Tuyll, *W. van*, etcher, master draughtsman, l. about 1840 – NL ▢ Scheen II; ThB XXXIII; Waller.

Tuyll van Serooskerken, *A. van* → Tuyll, *A. van*

Tuyll van Serooskerken, *Geertruida Maria van* (Tuyll van Serooskerken, Geertruida Maria van (barones)), ceramics modeller, * 19.12.1919 Arnhem (Gelderland) – NL ▢ Scheen II.

Tuyll van Serooskerken, *H. van* (Baroness) → Willebeek le Mair, *Henriette*

Tuyll van Serooskerken, *Henriette van* (Baroness) → Willebeek le Mair, *Henriette*

Tuyll van Serooskerken, *W. van* → Tuyll, *W. van*

Tuyll van Serooskerken, *Werner Henri van* (Tuyll van Serooskerken, Werner Henri van (baron)), watercolourist, * about 2.3.1863 Arnhem (Gelderland), † 29.3.1938 Ermelo (Gelderland) – NL ▢ Scheen II.

Tuyn, *Adrianus,* engraver of maps and charts, master draughtsman, * 29.1.1839 Amsterdam (Noord-Holland), † 25.11.1921 Den Haag (Zuid-Holland) – NL ▭ Scheen II; Waller.

Tuyn, *Petrus Nicolai,* engraver of maps and charts, master draughtsman, * 6.11.1812 Amsterdam (Noord-Holland), † about 6.6.1867 Amsterdam (Noord-Holland) – NL ▭ Scheen II; Waller.

Tuynman, *Dorothée,* painter, master draughtsman, * 13.4.1926 Montpellier (Hérault) – NL ▭ Scheen II.

Tuynman, *Laurens* (Mak van Waay; Vollmer IV) → **Tuijnman,** *Laurens*

Tuynman, *Wilhelmina Catharina Maria* (Waller) → **Tuijnman,** *Wilhelmina Catharina Maria*

Tuyru Tupac, *Inca Juan Tomás* (Tuyru-Tupac, Juan Tomás), architect, sculptor, * San Sebastián, f. 1686, † 1718 Cuzco – PE ▭ DA XXXI; EAAm III.

Tuyru-Tupac, *Juan Tomás* (EAAm III) → **Tuyru Tupac,** *Inca Juan Tomás*

Tuzar, *Slavoboj* → **Tusar,** *Slavoboj*

Tuzarová, *Kateřina,* graphic artist, * 5.6.1901 Nový Strašec – CZ ▭ Toman II.

Tuzenis, *Georgios,* painter, * 1947 Athen – GR ▭ Lydakis IV.

Tuzi, *Agostino,* goldsmith, * 1812 Carpineto, l. 30.11.1865 – I ▭ Bulgari I.2.

Tuzi, *Pasquale,* goldsmith, f. 11.12.1816, l. 3.9.1819 – I ▭ Bulgari III.

Tužina, *Alois* → **Tužinský,** *Alois*

Tužinský, *Alois,* painter, * 24.7.1907 – CZ ▭ Toman II.

Tužínský, *F. A.,* painter, graphic artist, * 2.5.1879 Liberec – CZ ▭ Toman II.

Tuzoli, *Pietro,* sculptor, * Varignana (?), f. 1397 – I ▭ ThB XXXIII.

Tuzolo di Marco → **Tuzzolo di Marco**

Tuzson-Berczeli, *Péter,* graphic artist, painter, * 1.8.1966 Tîrgu Mureş – H, RO ▭ ArchAKL.

Tuzzolo di Marco, painter, f. 1309 – I ▭ Gnoli; ThB XXXIII.

Tvarkos, *Ada Raquel,* painter, master draughtsman, * Rosario, f. 1947 – RA ▭ EAAm III; Merlino.

Tvarožek, *Juraj,* architect, * 1887 Bradle, † 1966 – SK ▭ Toman II.

Tvede, *A.* → **Tvede,** *Claus*

Tvede, *Christen Gotfred* (Weilbach VIII) → **Tvede,** *Gotfred*

Tvede, *Claus* (Tvede, Rasmus Claus), sculptor, repairer, * about 1749, † 10.2.1813 Kopenhagen – DK ▭ ThB XXXIII; Weilbach VIII.

Tvede, *Frederik Vilhelm* (ThB XXXIII; Weilbach VIII) → **Tvede,** *Vilhelm*

Tvede, *Gotfred* (Tvede, Christen Gotfred), architect, * 7.10.1863 Kopenhagen, † 30.12.1947 Kopenhagen – DK ▭ ThB XXXIII; Vollmer IV; Weilbach VIII.

Tvede, *Hans Jörgen* (ThB XXXIII) → **Tvede,** *Hans Jørgen*

Tvede, *Hans Jørgen,* architect, * 3.7.1885 Kopenhagen, † 26.1.1930 Kopenhagen – DK ▭ ThB XXXIII; Weilbach VIII.

Tvede, *Ingeborg,* painter, * 19.5.1870 Frederikshavn, † 19.8.1942 Kopenhagen – DK ▭ Weilbach VIII.

Tvede, *Jakob H.* (Weilbach VIII) → **Tvede,** *Jakob Hansen*

Tvede, *Jakob Hansen* (Tweedte, Jacob Hanson; Tvede, Jakob H.), painter, * 9.12.1777 Tondern or Løgumkloster, † 24.4.1819 Hamburg – D, DK ▭ Feddersen; Rump; ThB XXXIII; Weilbach VIII.

Tvede, *Jens Peter* (Weilbach VIII) → **Tvede,** *Jesper*

Tvede, *Jesper* (Tvede, Jens Peter), architect, * 17.3.1879 Frederikshavn, † 22.10.1934 Gentofte or Jægersborg – DK ▭ ThB XXXIII; Weilbach VIII.

Tvede, *Joh.* → **Tvede,** *Claus*

Tvede, *Morten Peter Frederik,* marine painter, * 3.5.1864 Kopenhagen, † 28.12.1908 Messina – DK, I ▭ ThB XXXIII.

Tvede, *Niels* (Tvede, Niels Egil Strøyer), sculptor, * 11.8.1903 Kopenhagen, † 24.11.1972 – DK ▭ Vollmer IV; Weilbach VIII.

Tvede, *Niels Egil Strøyer* (Weilbach VIII) → **Tvede,** *Niels*

Tvede, *Rasmus Claus* (Weilbach VIII) → **Tvede,** *Claus*

Tvede, *Vilhelm* (Tvede, Frederik Vilhelm), architect, * 13.5.1826 Kopenhagen, † 26.11.1891 Kopenhagen – DK ▭ ThB XXXIII; Weilbach VIII.

Tveden, *Lis* (Tveden Jøgensen, Lis), painter, graphic artist, * 5.1.1920 Frederiksberg – DK ▭ Weilbach VIII.

Tveden Jøgensen, *Lis* (Weilbach VIII) → **Tveden,** *Lis*

Tvederaas, *Vilhelm,* painter, woodcutter, * 1898, l. before 1958 – N ▭ Vollmer IV.

Tvedt, *Bjørn,* painter, master draughtsman, * 25.7.1920 Bergen (Norwegen) – N ▭ NKL IV.

Tvedt, *Johannes,* wood carver, sculptor, * 8.6.1864 Kvinnherad, † after 1944 Strandebarm – N ▭ NKL IV.

Tveit, *Ingegerd* → **Tveit,** *Ingegerd Synnøve*

Tveit, *Ingegerd Synnøve,* master draughtsman, graphic artist, * 4.12.1947 Narvik – N ▭ NKL IV.

Tveit, *Kåre,* painter, * 1.3.1921 Arendal, † 1992 – N ▭ NKL IV.

Tveit, *Otto,* graphic artist, * 19.3.1956 Ålvik – N ▭ NKL IV.

Tveit, *Samuel Egelson,* painter, * 16.5.1866 Sauda, † 31.5.1957 Sauda – N ▭ NKL IV.

Tveitejorde, *Ola Eirikson,* rose painter, * 17.9.1817 Hol, † 10.6.1876 Ål – N ▭ NKL IV.

Tvenstrup, *Rasmus Henrik,* goldsmith, * 1828 Århus, † 1910 – DK ▭ Bøje II.

Tverdahl, *John* → **Tverdahl,** *John Egil*

Tverdahl, *John Egil,* architect, * 27.11.1890 Trondheim, † 6.12.1969 Trondheim – N ▭ NKL IV; ThB XXXIII.

Tverdjans'ka, *Lidija Oleksandrivna,* sculptor, * 19.12.1912 St. Petersburg – UA, RUS ▭ SChU.

Tverff, *Jacobus van der,* ornamental draughtsman, f. 1601 – NL ▭ ThB XXXIII.

Tvermoes, *Else* (Tvermoes, Else Christiane), flower painter, * 16.5.1900 Kopenhagen, † 26.3.1988 – DK ▭ Vollmer IV; Weilbach VIII.

Tvermoes, *Else Christiane* (Weilbach VIII) → **Tvermoes,** *Else*

Tvermoes, *Engelke,* ceramist, * 10.1.1938 – DK ▭ DKL II.

Tvermoes, *Michael,* painter, graphic artist, * 8.1.1938 Gentofte – DK ▭ Weilbach VIII.

Tverskoj → **Klement'ev,** *Aleksej Nikolaevič*

Tverskoj, *Michail Ivanovič* (Twerskoj, Michail Iwanowitsch), copper engraver, * 22.9.1769, † 14.2.1831 – RUS ▭ ThB XXXIII.

Tveten, *Olav,* architect, * 5.4.1907 Bærum, † 19.12.1980 – N ▭ NKL IV.

Tveter, *Kåre,* painter, * 25.1.1922 Sør-Odal – N ▭ NKL IV.

Tveteraas, *Ingolf Vilhelm Bull,* graphic artist, painter, master draughtsman, * 18.4.1898 Stavanger, † 4.1.1972 Oslo – N ▭ NKL IV.

Tveteraas, *Vilhelm* → **Tveteraas,** *Ingolf Vilhelm Bull*

Tvingel, *J. E.,* painter (?), f. 1749 – DK ▭ Weilbach VIII.

Tvisch, *Michael* → **Tuisch,** *Michael*

Tvorošnikov, *Ivan Ivanovič* (Tvorozhnikov, I. I.; Tworoshnikoff, Iwan Iwanowitsch), genre painter, * 10.10.1848, † 1919 – RUS ▭ Milner; ThB XXXIII.

Tvorozhnikkov, *I. I.* (Milner) → **Tvorošnikov,** *Ivan Ivanovič*

Tvrdek, *František,* painter, stage set designer, * 26.1.1920 Prag – CZ ▭ Toman II.

Tvrdeljić, *Rade,* sculptor, f. 1429, l. 1443 – HR ▭ ELU IV.

Tvrdenović, *Prerad,* calligrapher – BiH ▭ Mazalić.

Tvrdoň, *Martin,* painter, graphic artist, * 12.3.1914 Šurany – SK ▭ Vollmer IV.

Tvrdý, *F. S.,* painter, * 6.1.1912 Sedlice – CZ ▭ Toman II.

Tvrtković, *Radoslav,* goldsmith, f. 1351 – BiH ▭ Mazalić.

Twaalhoven, *Cornelis Marie,* painter, sculptor, * 8.2.1916 Bodegraven (Zuid-Holland) – NL ▭ Scheen II.

Twaalhoven, *Dirk* → **Twaalhoven,** *Theodorus Bernardus*

Twaalhoven, *Theodorus Bernardus,* landscape painter, * 11.10.1896 Ter Aar (Zuid-Holland), l. before 1970 – NL ▭ Scheen II.

Twachtman, *John Alden,* painter, * 5.3.1882 Cincinnati (Ohio), l. 1917 – USA ▭ Falk.

Twachtman, *John Henry,* landscape painter, etcher, * 4.8.1853 Cincinnati (Ohio), † 18.8.1902 Gloucester (Massachusetts) – USA ▭ DA XXXI; EAAm III; Falk; Samuels; ThB XXXIII.

Twaddell, *Thomas,* stonemason, * about 1707, † 1762 – GB ▭ Colvin.

Twamley, *Louisa Ann* → **Meredith,** *Louisa Anne*

Twamley, *Louisa Anne* → **Meredith,** *Louisa Anne*

Twardowicz, *Stanley* (Twardowicz, Stanley John), painter, lithographer, * 8.7.1917 Detroit (Michigan) – USA ▭ Falk; Vollmer IV.

Twardowicz, *Stanley John* (Falk) → **Twardowicz,** *Stanley*

Twardowska, *Ilse von* → **Conrat,** *Ilse*

Twardowski-Conrat, *Ilse* → **Conrat,** *Ilse*

Twardzik, *Henryk F.,* painter, artisan, * 5.9.1900 Auschwitz (?) – USA ▭ Falk.

Twaroch, *Cajetan* → **Twaroch,** *Kajetan*

Twaroch, *Kajetan,* porcelain painter, glass painter, f. 1876, l. 1879 – CZ ▭ Neuwirth II.

Twarowski, *Zygmunt,* architect,
* 13.5.1845 Wawrzyszew, † 19.10.1909
Warschau – PL ▭ ThB XXXIII.

Twavdorska, *Ilse von* → **Conrat,** *Ilse*

Tweddle, *Isabel,* painter, * 1877
Deniliquin (New South Wales), † 1945
Melbourne – AUS ▭ Robb/Smith.

Tweed, *Jakob H.* → **Tvede,** *Jakob Hansen*

Tweed, *John,* portrait sculptor, * 21.1.1869
Glasgow, † 12.11.1933 London – GB
▭ DA XXXI; Gray; McEwan; Spalding;
ThB XXXIII.

Tweedale, *John,* architect, * 21.6.1853
Dewsbury, † before 27.5.1905 – GB
▭ DBA.

Tweeddale, *David,* painter, f. 2.10.1633
– GB ▭ Apted/Hannabuss.

Tweedie, *Agnes,* landscape painter, f. 1882,
l. 1892 – GB ▭ McEwan.

Tweedie, *Christina F.,* topographical
draughtsman, landscape painter, master
draughtsman, f. 1967 – GB ▭ McEwan.

Tweedie, *Evan,* architect, † before 9.3.1928
– GB ▭ DBA.

Tweedie, *Jim,* painter, * 1951 Glasgow
(Strathclyde) – GB ▭ McEwan.

Tweedie, *William Menzies,* portrait painter,
* 28.2.1826 or 28.2.1828 Edinburgh or
Glasgow, † 19.3.1878 London – GB
▭ Johnson II; McEwan; ThB XXXIII;
Wood.

Tweedte, *Jacob Hanson* (Rump) → **Tvede,**
Jakob Hansen

Tweedte, *Jakob Hansen* → **Tvede,** *Jakob Hansen*

Tweedy, *Richard,* painter, f. 1910 – USA
▭ Falk.

Tweehuijsen, *Willem Hendrik,* master
draughtsman, decorative painter, fresco
painter, mosaicist, * about 18.9.1921
Leiden (Zuid-Holland), l. before 1970
– NL ▭ Scheen II.

Tweel, *Evert van der,* painter, master
draughtsman, * 13.9.1899 Utrecht
(Utrecht), † 30.7.1948 Bloemendaal
(Noord-Holland) – NL ▭ Scheen II.

Tweeling, *Thomas* → **Geminus,** *Thomas*

Twenger, *Johann,* painter, etcher, * 1543
Steier (Enz)(?), † 27.7.1603 Breslau
– PL, D ▭ ThB XXXIII.

Twenhusen, *Helmich von (1587)*
(Twenhusen, Helmich von (der
Ältere)), painter, f. 1587 – PL, NL
▭ ThB XXXIII.

Twenhuysen, *Helmich von* (der Ältere) →
Twenhusen, *Helmich von (1587)*

Twent, *Hendrik,* painter, * about 1743
Delft (Zuid-Holland), † 18.12.1788
Leiden (Zuid-Holland) – NL
▭ Scheen II.

Twentyman, *John,* clockmaker, f. about
1830 – ZA, GB ▭ ThB XXXIII.

Twentyman, *Lawrence Holme,* silversmith,
* 5.5.1793 Liverpool (Merseyside),
† 8.6.1852 London – ZA, GB
▭ DA XXXI.

Twerdoj, *Nicola,* building craftsman,
f. 1416 – HR ▭ ThB XXXIII.

Twerenbold, *Karl,* cabinetmaker, f. 1713
– CH ▭ ThB XXXIII.

Twerin, *Jan* → **Twerin,** *Jan Henry*

Twerin, *Jan Henry,* painter, master
draughtsman, decorator, * 18.8.1939
Stockholm – S ▭ SvKL V.

Twerskoj, *Michail Iwanowitsch* (ThB
XXXIII) → **Tverskoj,** *Michail Ivanovič*

Twibill, *George W.,* portrait painter,
* about 1806 Lampeter (Lancaster
County), * 15.2.1836 New York –
USA ▭ EAAm III; Groce/Wallace;
ThB XXXIII.

Twible, *Arthur,* artist, f. 1890 – CDN
▭ Harper.

Twichell, *Gertrude Stevens,* metal
artist, enamel artist, * Fitchburg
(Massachusetts), f. 1937 – USA ▭ Falk.

Twidle, *Arthur,* painter, illustrator, * 1865,
† 1936 – GB ▭ Houfe.

Twigg (1789), stamp carver, f. 1789 –
USA ▭ ThB XXXIII.

Twigg (1821) (Twigg (Miss)), portrait
painter, f. 1821, l. 1840 – GB
▭ ThB XXXIII; Wood.

Twigg, *Alvine Klein,* painter, f. 1888,
l. 1889 – GB ▭ Johnson II; Wood.

Twigg, *Andrew R.* (Grant) → **Twigg,**
Andrew Richard

Twigg, *Andrew Richard* (Twigg, Andrew
R.), portrait painter, landscape painter,
* Dublin, f. 1798, † 24.1.1810 London
– IRL, GB ▭ Grant; Strickland II;
ThB XXXIII.

Twigg, *J. H.,* portrait painter, f. before
1839 – IR, GB ▭ ThB XXXIII; Wood.

Twigg, *Joseph (1839),* faience maker (?),
f. 1839, l. 1861 – GB ▭ ThB XXXIII.

Twigg, *Joseph (1879),* painter, f. 1879,
l. 1888 – GB ▭ Wood.

Twigg, *Richard,* blazoner, f. 1759, l. 1808
– IRL ▭ Strickland II.

Twigg, *William Albert* (Mistress) →
Dupalais, *Virginia Poullard*

Twiggs, *Leo,* painter, * 1934 St.
Stephen (South Carolina) – USA
▭ Dickason Cederholm.

Twiggs, *Russel G.* (Vollmer IV) →
Twiggs, *Russell Gould*

Twiggs, *Russell Gould* (Twiggs, Russel
G.), painter, * 29.4.1898 Sandusky
(Ohio), l. before 1962 – USA
▭ EAAm III; Falk; Vollmer IV;
Vollmer VI.

Twiggs-Smith, *W.,* painter, illustrator,
* 2.11.1883 Nelson (Neuseeland),
l. 1947 – USA, NZ ▭ Falk.

Twining, miniature painter, f. 1824,
l. 1826 – GB ▭ Foskett.

Twining, *Eliza* (Schidlof Frankreich) →
Twining, *Elizabeth*

Twining, *Elizabeth* (Twining, Eliza),
portrait miniaturist, illustrator, master
draughtsman, lithographer, * 1805,
† 1889 – GB ▭ Foskett; Lister;
Pavière III.1; Schidlof Frankreich;
ThB XXXIII.

Twining, *H.,* painter, f. 1839 – GB
▭ Johnson II.

Twining, *H. E.,* master draughtsman,
f. 1870 – CDN ▭ Harper.

Twining, *Louisa,* master draughtsman,
* 16.11.1820, † 25.9.1911 – GB
▭ Houfe; ThB XXXIII.

Twining, *Yvonne,* painter, * 5.12.1907 New
York – USA ▭ Falk.

Twinning, *H.,* painter, f. 1855 – GB
▭ Wood.

Twins Seven Seven, painter, sculptor,
master draughtsman, textile artist,
* 1944 Ogidi Ikumu – WAN, USA
▭ Nigerian artists.

Twins Seven-Seven, *Nike* → **Davies,** *Nike*

Twisden, *John,* portrait painter, * 1503,
† 1588 – GB ▭ ThB XXXIII.

Twiss, *Austin,* clockmaker, † 1826 La
Prairie (?) – CDN ▭ DA XXXI.

Twiss, *Benjamin,* clockmaker, f. 1821
– CDN ▭ DA XXXI.

Twiss, *Ira,* clockmaker, f. 1821 – CDN
▭ DA XXXI.

Twiss, *Joseph,* clockmaker, f. about 1830
– CDN ▭ DA XXXI.

Twiss, *Russell,* clockmaker, † 1851 (?)
Rawdon (Quebec) – CDN ▭ DA XXXI.

Twist, *Joseph William,* architect, f. 1883,
† before 12.3.1904 Bloemfontein – GB,
ZA ▭ DBA.

Twitchel, *Thomas,* engraver, * about
1825 New York State, l. 1850 – USA
▭ Groce/Wallace.

Twitchell, *Asa Weston,* portrait painter,
landscape painter, * 1.1.1820 Swanzey
(New Hampshire), † 26.4.1904
Slingerlands (New York) – USA
▭ EAAm III; Falk; ThB XXXIII.

Twizell, *Robert Percival Sterling,* architect,
f. 1889, l. 1956 – GB, CDN ▭ DBA.

Two Rivers → **Robinson,** *Michael Robert*

Twoart, *G. C.,* painter, f. 1866, l. 1871
– GB ▭ Wood.

Twombly, *Cy,* painter, graphic artist,
sculptor, * 25.4.1928 or 1929 Lexington
(Virginia) – USA, I ▭ ContempArtists;
DA XXXI; DEB XI; DizArtItal;
PittItalNovec/2 II; Vollmer VI.

Twombly, *H. M.,* artist, f. 1860 – USA
▭ Groce/Wallace.

Twomy, *Dennis* (?), lithographer, * about
1835 Pennsylvania, l. 1860 – USA
▭ Groce/Wallace.

Twopeny, *William,* architectural
draughtsman, * 1797, † 1873 – GB
▭ ThB XXXIII.

Tworeck, *Richard,* illustrator, f. before
1906, l. before 1914 – CH ▭ Ries.

Tworkov, *Jack,* figure painter, landscape
painter, still-life painter, * 15.8.1900
Biala, † 4.9.1982 Princetown – USA,
PL ▭ ContempArtists; DA XXXI;
EAAm III; ELU IV; Falk; Vollmer IV.

Tworkow, *Janice* → **Biala,** *Janice*

Tworoshnikoff, *Iwan Iwanowitsch* (ThB
XXXIII) → **Tvorošnikov,** *Ivan Ivanovič*

Tworowski, *Martin,* painter, f. 1833,
l. 1844 – CH, PL ▭ ThB XXXIII.

Twrch, *Richard,* sculptor, f. 1586 – GB
▭ Rees.

Twyford, *Josiah,* potter, * 1640
Shelton (Staffordshire), † 1729 – GB
▭ ThB XXXIII.

Twyford, *Nicholas,* goldsmith, seal carver,
f. 1360, † 1390 – GB ▭ ThB XXXIII.

Twyforth, *Thomas,* mason, f. 1364,
l. 1384 – GB ▭ Harvey.

Twym → **Boyd,** *Alexander Stuart*

Twyman, *E.,* painter, f. 1886, l. 1887
– GB ▭ Johnson II; Wood.

Twyman, *Joseph,* architect, painter,
artisan, * 8.10.1842 Ramsgate (Kent),
† 1904 Chicago (Illinois) – GB ▭ Falk;
ThB XXXIII.

Twyman, *Miriam,* miniature painter,
f. 1891, l. 1892 – GB ▭ Foskett.

Txilida, *Pedro* → **Chillida Belzunce,**
Pedro

Txilida, *Pedro,* painter, * 1952 San
Sebastián – E ▭ Calvo Serraller.

Tyack, *Jacques,* painter, * 8.4.1925 Bry-
sur-Marne – CH ▭ KVS.

Tyacke, *Beryl Cicely Cholmeley,* painter,
* 22.2.1929 Johannesburg (Transvaal)
– NL ▭ Scheen II.

Tyas, *Frederick Chapman,* architect,
f. 1888, l. 1896 – GB ▭ DBA.

Tybaut, *Willem Willemsz.* (Waller) →
Thibaut, *Willem Willemsz.*

Tyber, *Chaim,* painter, graphic artist,
* 1917 Kutno, † 1943 Białystok – PL
▭ Vollmer IV.

Tybjerg, *Christian* (Tybjerg, Hans Christian; Tybjerg, Kristjan), architect, * 8.10.1815 Kopenhagen, † 13.5.1879 Kopenhagen – DK ⌧ ThB XXXIII; Weilbach VIII.

Tybjerg, *Hans Christian* (Weilbach VIII) → **Tybjerg,** *Christian*

Tybjerg, *Kristjan* (ThB XXXIII) → **Tybjerg,** *Christian*

Tybjerg, *Peter* (Tybjerg, Peter Christian), ceramist, sculptor, * 21.7.1944 Sagafell Sogn (Island) – DK, IS ⌧ DKL II; Weilbach VIII.

Tybjerg, *Peter Christian* (Weilbach VIII) → **Tybjerg,** *Peter*

Tybjerg, *Signe* (Tybjerg, Signe Bjerre), painter, * 17.2.1907 Lomborg – DK ⌧ Weilbach VIII.

Tybjerg, *Signe Bjerre* (Weilbach VIII) → **Thyge** (1576)

Tybjerg, *Signe Bjerre* (Weilbach VIII) → **Tybjerg,** *Signe*

Tyboni, *Agnes,* landscape painter, marine painter, * 3.12.1893 Vestra Stenby (Östergötland), † 25.4.1943 Stockholm – S ⌧ SvK; SvKL V; Vollmer IV.

Tybonnier, *Jean* → **Tibonnier,** *Jean*

Tyc, *Aleksander* → **Titz,** *Aleksander*

Tyc, *Henryk* → **Dietz,** *Henryk*

Tyc, *Jan Fryderyk* → **Ditz,** *Jan Fryderyk*

Tychemerssh, *John de* → **John de Tichmarsh**

Tychios, potter, f. about 530 BC – GR ⌧ ThB XXXIII.

Tychonov, *Mykola Hryhorovyč,* painter, graphic artist, * 22.12.1917 Jaroslavl' – UA ⌧ SChU.

Tychsen, *E.,* porcelain painter, f. 1904 – DK ⌧ Neuwirth II.

Tychsen, *Olaus, Gerhard,* copper engraver, * 1734, † 1815 – DK ⌧ Weilbach VIII.

Tychyj, *Ivan Antonovyč,* painter, * 10.1.1927 Savync – UA ⌧ SChU.

Tyck, *Edouard* (DPB II) → **Tyck,** *Edward*

Tyck, *Edward* (Tyck, Edouard), painter, etcher, * 26.4.1847 Antwerpen – B ⌧ DPB II; ThB XXXIII.

Tyczko, glass painter, f. 1301 – PL ⌧ ThB XXXIII.

Tydema, master draughtsman, f. about 1836 – ZA ⌧ Gordon-Brown.

Tydeman, *Ernestine Marie* → **Tijdeman,** *Ernestine Marie*

Tydeman, *Gerrit,* painter, * about 1675, † after 1710 – NL ⌧ ThB XXXIII.

Tydén, *Arvid* (Tydén, Arvid Reinhold Gottfrid), landscape painter, pastellist, * 1879 Kristvalla (Småland), l. before 1974 – S ⌧ SvK; Vollmer IV.

Tydén, *Arvid Reinhold Gottfrid* (SvK) → **Tydén,** *Arvid*

Tydén, *Jens* → **Tydén,** *Jens Egon Anders*

Tydén, *Jens Egon Anders,* sculptor, * 22.10.1941 Weimar – S ⌧ SvKL V.

Tydén, *Maj* (Jerndahl-Tydén, Maj), painter, illustrator, * 7.10.1895 Kristinehamn, l. 1943 – S ⌧ Konstlex.; SvK; SvKL III.

Tydén, *Nils* (Tydén, Nils Lennart Verner), landscape painter, * 28.7.1889 Stockholm, † 1976 Stockholm – S ⌧ Konstlex.; SvK; SvKL V; ThB XXXIII; Vollmer IV.

Tydén, *Nils Lennart Verner* (SvKL V) → **Tydén,** *Nils*

Tydes, *A.,* miniature painter, f. about 1830 – GB ⌧ Foskett.

Tydgren, *Erik* → **Tydgren,** *Erik Magnus*

Tydgren, *Erik Magnus,* painter, master draughtsman, * 16.5.1835, l. 1868 – S ⌧ SvKL V.

Tydichen, *Gebhard Jürgen* → **Titge,** *Gebhard Jürgen*

Tydichen, *Gebhardt Jürgen* → **Titge,** *Gebhard Jürgen*

Tye, *Edith A.,* flower painter, f. 1892, l. 1903 – GB ⌧ Johnson II; Pavière III.2; Wood.

Tye, *Roderick,* sculptor, * 1958 – GB ⌧ Spalding.

Tyemer, *Philipp* → **Diemer,** *Philipp*

Tyerman, *Frederick,* architect, f. 1868 – GB ⌧ DBA.

Tyerman, *Thomas,* architect, f. 1821, l. 1869 – GB ⌧ Colvin.

Tyerry, enchaser, f. 1514, l. 1519 – F, P ⌧ Pamplona V.

Tyers, *Emily,* painter, f. 1898, l. 1901 – USA ⌧ Falk.

Tyery, *Nicholas,* minter, f. about 1526 – GB ⌧ ThB XXXIII.

Tyes, *Johan,* turner, f. 1599 – D ⌧ Focke.

Meister **Tyes de urwerckmaker** → **Rese,** *Tyes*

Tyffernus, *Augustin* (Tyffernus, Avguštin), architect, * Laško, f. 1512, l. 1517 – SLO, A ⌧ ELU IV; ThB XXXIII.

Tyffernus, *Avguštin* (ELU IV) → **Tyffernus,** *Augustin*

Tyg, *Hans* → **Dyg,** *Hans*

Tyge → **Thyge** (1576)

Tygesen, *Christopher,* goldsmith, f. 1554, † before 1595 – DK ⌧ Bøje II.

Tygnart, *Simon* → **Tignat,** *Simon*

Tyguris, *Wentzeslaus a,* painter, * Amsterdam(?), f. 1617 – D, NL ⌧ ThB XXXIII.

Tyhios → **Tihije**

Tyk-su → **An Kjön**

Tykal, *Jaroslav M.,* illustrator, * 12.12.1867 Prag, † 4.4.1903 Prag – CZ ⌧ Toman II.

Tykill, *John,* miniature painter, scribe, f. 1301 – GB ⌧ D'Ancona/Aeschlimann.

Tykociński, *Israel,* book illustrator, painter, graphic artist, * 1895 Radzyń, † 1942 (Konzentrationslager) Treblinki – PL ⌧ Vollmer IV.

Tyl, *Hanusz* → **Dill,** *Hanusz*

Tyl, *Michal,* carver, f. 1715 – CZ ⌧ Toman II.

Tyl, *N.,* architect, f. 1770, l. 1774 – CZ ⌧ Toman II.

Tyl, *Oldřich,* architect, * 1883 or 12.4.1884 Prag or Ejpovice, † 3.4.1939 or 4.4.1939 Prag – CZ ⌧ DA XXXI; Kat. Düsseldorf; Toman II; Vollmer IV.

Tyle, trellis forger, f. 1455 – D ⌧ ThB XXXIII.

Tyle, *Sebastian,* goldsmith, f. 1492, l. 1501 – D ⌧ ThB XXXIII.

Tylee, *Edward,* architect, f. 1892, l. 1894 – GB ⌧ DBA.

Tyler, bookplate artist, f. about 1810 – GB ⌧ Lister; ThB XXXIII.

Tyler, *Adam Albert,* sculptor, f. 1903 – GB ⌧ McEwan.

Tyler, *Alfred J.,* painter, * 1933 Chicago – USA ⌧ Dickason Cederholm.

Tyler, *Alice Kellogg,* painter, f. 1879, † 14.2.1900 Chicago (Illinois) – USA ⌧ Falk; ThB XXXIII.

Tyler, *Andrew,* silversmith, * 1691 Boston (Massachusetts), † 12.8.1741 Boston (Massachusetts) – USA ⌧ ThB XXXIII.

Tyler, *Anna,* painter, printmaker, * 1933 Chicago (Illinois) – USA ⌧ Dickason Cederholm.

Tyler, *Bayard Henry,* portrait painter, * 22.4.1855 Oneida (New York), † 6.6.1931 Yonkers (New York) – USA ⌧ EAAm III; Falk; ThB XXXIII.

Tyler, *Benjamin* (EAAm III) → **Tyler,** *Benjamin Owen*

Tyler, *Benjamin Owen* (Tyler, Benjamin), engraver, lithographer, * 24.9.1789(?) Buckland (Massachusetts), l. 1840 – USA ⌧ EAAm III; Groce/Wallace.

Tyler, *C. B.* (Mistress) → **Tyler,** *Susan Whittlesey*

Tyler, *C. L.,* landscape painter, flower painter, portrait painter, f. before 1827, l. 1832 – GB ⌧ Grant; Johnson II; Pavière III.1; ThB XXXIII.

Tyler, *Carolyn D.,* miniature painter, * Chicago (Illinois), f. 1940 – USA ⌧ Falk.

Tyler, *David,* silversmith, f. about 1796, l. about 1798 – USA ⌧ ThB XXXIII.

Tyler, *Edward,* artist, * about 1833 New York, l. 1850 – USA ⌧ Groce/Wallace.

Tyler, *Edwin,* porcelain artist, * about 1828, l. after 1850 – GB ⌧ Neuwirth II.

Tyler, *Elizabeth* (Tyler Sandström, Elizabeth Dawn), painter, * 7.4.1946 Leamington Spa (Warwickshire) – DK, GB ⌧ Weilbach VIII.

Tyler, *Ernest Franklin,* decorative painter, architect, master draughtsman, * 18.4.1879 New Haven (Connecticut), l. before 1958 – USA ⌧ Falk; Vollmer IV.

Tyler, *George,* silversmith, * 1740 Boston (Massachusetts), l. 1785 – USA ⌧ ThB XXXIII.

Tyler, *George Washington,* portrait painter, * 1803 or 1805 New York, † 13.5.1833 New York – USA ⌧ EAAm III; Groce/Wallace; ThB XXXIII.

Tyler, *Hugh,* painter, f. 1924 – USA ⌧ Falk.

Tyler, *James Gale,* marine painter, illustrator, * 15.2.1855 Oswego (New York), † 29.1.1931 Pelham (New York) – USA ⌧ Brewington; EAAm III; Falk; ThB XXXIII.

Tyler, *Margaret Yard,* painter, * 10.4.1903 New York – USA ⌧ Falk.

Tyler, *Owen,* painter, f. 1915 – USA ⌧ Falk.

Tyler, *Ralph,* engraver, f. 1837 – USA ⌧ Groce/Wallace.

Tyler, *Robert Emeric,* architect, f. 1856, l. 1902 – GB ⌧ DBA.

Tyler, *Stella Elmendorf,* sculptor, f. 1927 – USA ⌧ Falk.

Tyler, *Susan Whittlesey,* ceramist, * 21.11.1883 Florence (Wisconsin) – USA ⌧ ThB XXXIII.

Tyler, *Thomas,* sign painter, ornamental painter, f. 1826 – USA ⌧ Groce/Wallace.

Tyler, *W.* (Johnson II) → **Tyler,** *William Henry*

Tyler, *Walter,* artist, f. 1942 – USA ⌧ Dickason Cederholm.

Tyler, *William,* architect, sculptor, f. before 1760, † 6.9.1801 London – GB ⌧ Colvin; Gunnis; ThB XXXIII.

Tyler, *William H.,* wood engraver, * about 1839 Massachusetts, l. 9.1860 – USA ⌧ Groce/Wallace.

Tyler, *William Henry* (Tyler, W.), sculptor, f. before 1878, l. 1893 – GB ⌧ Johnson II; ThB XXXIII.

Tyler Sandström, *Elizabeth Dawn* (Weilbach VIII) → **Tyler,** *Elizabeth*

Tyley, *James*, sculptor (?), f. 1792, l. 1864 – GB ▭ Gunnis.

Tyley, *Thomas*, sculptor (?), f. 1792, l. 1864 – GB ▭ Gunnis.

Tylk, *Daniel (1592)* (Tylk, Daniel), painter, f. 1592 – CZ ▭ Toman II.

Tylk, *Daniel (1648)*, painter, f. 1648, l. 1660 – CZ ▭ Toman II.

Tyllack, *Georg*, wood sculptor, f. 1955 – D ▭ Vollmer IV.

Tyllack, *Thomas*, ceramist, * 1954 – D ▭ WWCCA.

Tyllitz, *Benedikt* → **Dillitz,** *Benedict*

Tyllok, *Richard*, carver, f. 1439, l. 1441 – GB ▭ Harvey.

Tylman a Gameren (Gameren, Tylman van), architect, painter, * before 1630 or before 5.7.1632 Utrecht, † 1706 Warschau – PL, NL ▭ DA XII; ThB XXXIII.

Tylman a Gamerini → **Tylman a Gameren**

Tylman a Gamerski → **Tylman a Gameren**

Tylor, *Henry Bedford*, architect, * 1871, l. 1916 – GB ▭ Brown/Haward/Kindred.

Tylor, *William* → **Tyler,** *William*

Tym, *Daniel* → **Thiem,** *Daniel*

Tymans, *Martin*, glass painter, f. 1528, l. 1533 – B, NL ▭ ThB XXXIII.

Tymčenko, *Marfa Ksenofontivna*, decorative painter, * 25.3.1922 Petrykivka – UA ▭ SChU.

Tymčuky, *Mykola*, ceramist, f. 1851 – UA ▭ SChU.

Tymčuky, *Petro*, ceramist, f. 1851 – UA ▭ SChU.

Tymcyszyn, *Mihajlo* → **Timčišin,** *Mihajlo*

Tymewell, *Joseph*, portrait painter, f. 1721, l. 1737 – GB ▭ Waterhouse 18.Jh..

Tymich, *Jan*, architect, * 7.10.1906 Náklo – CZ ▭ Toman II.

Tymich, *Karel*, architect, * 27.11.1893 Lhota – CZ ▭ Toman II.

Tym'jak, *Jurij Ivanovyč*, ceramist, * 1887, l. before 1973 – UA ▭ SChU.

Tym'jak, *Marija Mychajlivna*, ceramist, * 19.1.1889 Kosov, l. before 1973 – UA ▭ SChU.

Tymkiv, *Mykola Petrovyč*, wood carver, * 26.2.1909 Moskalivka – UA ▭ SChU.

Tymmermann, *Franz* (Rump) → **Timmermann,** *Franz*

Tymms, *W. R.*, lithographer, f. 1863 – GB ▭ Lister.

Tymofij, engraver, f. 1623 – UA ▭ SChU.

Tymofij Petrovyč → **Tymofij**

Tymošenko, *Nadija Mytrofanivna*, decorative painter, * 14.11.1908 Petrykivka, † 21.11.1971 Petrykivka – UA ▭ SChU.

Tymoshenko → **Tymoshenko,** *Frederic Joseph*

Tymoshenko, *Frederic Joseph*, screen printer, * 3.12.1937 Windsor (Ontario) – CDN ▭ Ontario artists.

Tympas, *Eustathios*, painter, * 1936 Athen – GR ▭ Lydakis IV.

Tymus, *Martin* → **Tymans,** *Martin*

Tyn, *Lambrecht den* (Den Tyn, Lambrecht), genre painter, landscape painter, * 1770 Antwerpen, † 1816 Antwerpen – B, NL ▭ DPB I; ThB XXXIII.

Týna, *Jan z*, painter, f. 1348 – CZ ▭ Toman II.

Tynart, *Simon* → **Tignat,** *Simon*

Tyndale, *Walter* (Johnson II) → **Tyndale,** *Walter Frederick Roofe*

Tyndale, *Walter Fred. Roofe* (ThB XXXIII) → **Tyndale,** *Walter Frederick Roofe*

Tyndale, *Walter Frederick Roofe* (Tyndale, Walter; Tyndale, Walter Fred. Roofe), architectural painter, book illustrator, genre painter, * 1855 or 1856 or about 1859 Brügge, † 1943 – B, GB, I ▭ Houfe; Johnson II; Mallalieu; Peppin/Micklethwait; ThB XXXIII; Wood.

Tyndall, *William H.*, architect, * 1839 or 1840, † 1907 – GB ▭ DBA.

Tyneham, *Alexander*, mason, f. 1387, l. 1392 – GB ▭ Harvey.

Tynell, *Märtha*, landscape painter, * 4.3.1865 Gävle, † 1930 Malmö – S ▭ Konstlex.; SvK; SvKL V; Vollmer IV.

Tynen, *Gotfried von*, goldsmith, f. 1611, l. 1617 – D ▭ Zülch.

Tyner, *Eileen*, artist, f. 1970 – USA ▭ Dickason Cederholm.

Tyner, *Osman*, painter, * 1940 Philadelphia (Pennsylvania) – USA ▭ Dickason Cederholm.

Tyng, *Anne Griswold*, architect, * 14.7.1920 Jiangxi – USA, RC ▭ DA XXXI.

Tyng, *Griswold*, painter, designer, illustrator, graphic artist, * 13.8.1883 Dorchester (Massachusetts), l. 1947 – USA ▭ EAAm III; Falk.

Tyng, *Griswold* (Mistress) → **Tyng,** *Margaret Fuller*

Tyng, *Lucien Hamilton*, painter, * 30.10.1874 New York, † 22.2.1933 Nassau (Bahamas) – USA ▭ Falk.

Tyng, *Margaret Fuller*, painter, f. 1929 – USA ▭ Falk.

Tynham, *Alexander* → **Tyneham,** *Alexander*

Tynkaljuk, *Ivan Justymovyč*, painter, * 27.6.1924 Rička – UA ▭ SChU.

Tynlegh, *John*, mason, f. 1412, l. 1413 – GB ▭ Harvey.

Tynnes Pedersson Lemborch, stonemason, f. 1624, l. 1664 – S ▭ SvKL V.

Tynnison, *Georg* → **Gori,** *Vello Georgievič*

Tynowicki, *Jerechmiel*, painter, graphic artist, * about 1900 Białystok, † 1942 Białystok – PL ▭ Vollmer IV.

Tynte, *Ann Kemeys*, landscape painter, f. 1822, l. 1846 – GB ▭ Grant.

Tynys, *Arvi*, marble sculptor, stone sculptor, * 2.9.1902 Luumäki or Luumäen Viuhkala, † 29.10.1959 New York – SF ▭ Koroma; Kuvataiteilijat; Paischeff; ThB XXXIII; Vollmer IV; Vollmer IV.

Tyokuni → **Toyokuni** (1777)

Typaldu-Laskaratu, *Kiki*, painter, * Patras, l. 1975 – GR, F ▭ Lydakis IV.

Typerton, *Nicholas*, mason, f. 1381 – GB ▭ Harvey.

Typper, *Herman* → **Tipper,** *Herman*

Tyr, *Gabriel*, painter, lithographer, * 19.2.1817 St-Pal-de-Mons (Haute-Loire), † 16.2.1868 St-Etienne (Loire) – F ▭ Schurr III; ThB XXXIII.

Tyr, *Šebestián* → **Dürr,** *Šebestián*

Tyrahn, *Georg*, painter, * 19.9.1860 Königsberg, † 16.12.1917 Karlsruhe – RUS, D, F ▭ Mülfarth; ThB XXXIII.

Tyran d'Alençon, *le* → **Pissot,** *Pierre*

Tyranoff, *Alexej Wassiljewitsch* (ThB XXXIII) → **Tyranov,** *Aleksej Vasilievič*

Tyranov, *Aleksei Vasilievich* (Milner) → **Tyranov,** *Aleksej Vasilievič*

Tyranov, *Aleksej Vasilievič* (Tyranov, Aleksei Vasilievich; Tyranoff, Alexej Wassiljewitsch), painter, lithographer, * 1808 Bjeshezk, † 3.8.1859 Kaschin – RUS ▭ Kat. Moskau I; Milner; ThB XXXIII.

Tyre, *David Maxwell*, painter, f. 1901 – GB ▭ McEwan.

Tyre, *John*, painter, f. 1851, l. 1863 – GB ▭ McEwan.

Tyre, *Philip Scott*, etcher, painter, architect, * 14.7.1881 Wilmington (Delaware), † 25.8.1937 Philadelphia (Pennsylvania) – USA ▭ Falk; Tatman/Moss.

Tyrell, *John*, carpenter, f. 1441, l. about 1445 – GB ▭ Harvey.

Tyrer, *Mary S.*, illustrator, f. 1896, l. 1897 – GB ▭ Houfe.

Tyri, *Leonard* → **Thiry,** *Léonard*

Tyrie, *Peter*, artist, f. 1984 – GB ▭ McEwan.

Tyrill, *Robert* → **Tyrrill,** *Robert*

Tyriquoye, *Emmanuel Josef von* → **Herigoyen,** *Emmanuel Josef von*

Tyro pictoriae → **Roth,** *Markus*

Tyrode, painter, f. 1844 – F ▭ Brune.

Tyroff (Kupferstecher-Familie) (ThB XXXIII) → **Tyroff,** *G. P.*

Tyroff (Kupferstecher-Familie) (ThB XXXIII) → **Tyroff,** *Hermann Jakob*

Tyroff (Kupferstecher-Familie) (ThB XXXIII) → **Tyroff,** *Johann David*

Tyroff (Kupferstecher-Familie) (ThB XXXIII) → **Tyroff,** *Konrad*

Tyroff (Kupferstecher-Familie) (ThB XXXIII) → **Tyroff,** *Ludwig Christof*

Tyroff (Kupferstecher-Familie) (ThB XXXIII) → **Tyroff,** *Martin*

Tyroff, *G. P.*, copper engraver, f. about 1762 – D ▭ ThB XXXIII.

Tyroff, *Hermann Jakob*, copper engraver, * 1742, † 1798 or 1809 Nürnberg – D ▭ ThB XXXIII.

Tyroff, *Johann David*, copper engraver, * about 1730, l. 1768 – D ▭ ThB XXXIII.

Tyroff, *Konrad*, copper engraver, f. 1817, † 1826 – D ▭ ThB XXXIII.

Tyroff, *Ludwig Christof*, copper engraver, * 1774 Nürnberg, l. 1808 – D ▭ ThB XXXIII.

Tyroff, *Martin*, copper engraver, illustrator, master draughtsman, * 1704 Augsburg, l. 1759 – D ▭ ThB XXXIII.

Tyrol, *Hans* → **Tirol,** *Hans*

Tyroler, *Josef* → **Tyroler,** *József*

Tyroler, *József*, steel engraver, copper engraver, * about 1820 or 1822 Alsókubin or Pest, † 1854 (?) or after 1860 Pest – H ▭ MagyFestAdat; ThB XXXIII.

Tyroll, *Hans* → **Tirol,** *Hans*

Tyroller, *Georg*, painter, woodcutter, * 2.2.1897 Espenlohe-Wellheim, l. before 1958 – D ▭ ThB XXXIII; Vollmer IV.

Tyron, *Dwight William* (Tryon, Dwight William), painter, * 13.8.1849 Hartford (Connecticut), † 1.7.1925 South Dartmouth (Massachusetts) – USA ▭ DA XXXI; EAAm III; Falk; ThB XXXIII.

Tyrouin, *Regnaud*, building craftsman, f. 1534, l. 1559 – F ▭ ThB XXXIII.

Tyrowicz, *Ludwik*, graphic artist, * 15.7.1901 Lemberg, † 17.2.1958 Łódź – UA, PL ▭ ThB XXXIII; Vollmer IV.

Tyrowicz, *Tomasz*, painter, * 1812 Szumlany, † after 1860 – UA, PL ▭ ThB XXXIII.

Tyrral, copper engraver, f. about 1540, l. about 1560 – GB ▭ ThB XXXIII.

Tyrrell, Barbara, painter, illustrator, * 1912 Durban – ZA ▭ Berman.

Tyrrell, Charles, architect, * 1795, † 23.9.1832 London – GB ▭ Colvin; ThB XXXIII.

Tyrrell, Thomas, sculptor, * 1857 – GB ▭ ThB XXXIII.

Tyrrell, W. A., painter, f. 1854, l. 1857 – GB ▭ Wood.

Tyrrestrup, Hans, painter, graphic artist, * 23.8.1944 Esbjerg – DK ▭ Weilbach VIII.

Tyrril, master draughtsman, f. 1683 – GB ▭ ThB XXXIII.

Tyrrill, Robert, silversmith, f. about 1742, l. about 1757 – GB ▭ ThB XXXIII.

Tyrroll, Hans → Tirol, Hans

Tyrry → Tyerry

Tyrsa, Nikolai Andreevich → Tyrsa, Nikolaj Andreevič

Tyrsa, Nikolai Andrianovich (Milner) → Tyrsa, Nikolaj Andreevič

Tyrsa, Nikolai Andreevič (Tyrsa, Nikolai Andrianovich; Tyrsa, Nikolay Andreyevich; Tyrssa, Nikolai Andrejewitsch), painter, graphic artist, master draughtsman, * 10.5.1887 Aralyk, † 10.2.1942 Vologda – RUS, ARM ▭ DA XXXI; Milner; Vollmer IV.

Tyrsa, Nikolay Andreyevich (DA XXXI) → Tyrsa, Nikolaj Andreevič

Tyrson, Peter, painter, sculptor, artisan, * 25.10.1853 Göteborg, † 27.10.1950 – USA, S ▭ Falk.

Tyrssa, Nikolai Andrejewitsch (Vollmer IV) → Tyrsa, Nikolaj Andreevič

Tyrtov, Roman → Erté

Tyrwhitt, R. St. John Rev. (Wood) → Tyrwhitt, Rev. Richard St. John

Tyrwhitt, Richard St. John Rev. (Johnson II; Mallalieu) → Tyrwhitt, Rev. Richard St. John

Tyrwhitt, Rev. Richard St. John (Tyrwhitt, R. St. John Rev.; Tyrwhitt, Richard St. John Rev.), painter, * 19.3.1827 London (?), † 6.11.1895 – GB ▭ Johnson II; Mallalieu; ThB XXXIII; Wood.

Tyrwhitt, Thomas, architect, * 1874, † 13.8.1956 Orotava (Kanarische Inseln) – GB ▭ DBA.

Tyrwhitt, Ursula, watercolourist, * 1878 Nazeing (Essex), † 1966 – GB, I ▭ Mallalieu; Pavière III.2; Spalding; Windsor.

Tyrwhitt, Walter (Tyrwhitt, Walter Spencer-Stanhope), architectural painter, landscape painter, watercolourist, * 6.9.1859 Oxford (?), † 13.1.1932 Oxford – GB ▭ Bradshaw 1893/1910; Bradshaw 1911/1930; Bradshaw 1931/1946; Mallalieu; ThB XXXIII; Vollmer IV; Wood.

Tyrwhitt, Walter Spencer-Stanhope (Mallalieu; ThB XXXIII; Wood) → Tyrwhitt, Walter

Tyrwhitt-Wilson, Gerald Hugh (Berners, Baron, 14) → Berners, Gerald Hugh Tyrwhitt-Wilson

Tyryngton, John, mason, f. 1325, l. 1361 – GB ▭ Harvey.

Tys, Gysbrecht → Thys, Gysbrecht

Tys, Jan, bookbinder, f. 1516, † before 1541 – B, NL ▭ ThB XXXIII.

Tys, Johann → Tys, Jan

Tys, Peeter → Thys, Pieter (1624)

Tys, Peeter dit l'Ancien → Thys, Pieter (1624)

Tys, Pieter → Thys, Pieter (1624)

Tyščenko, Marija Oleksiïvna, sculptor, * 9.2.1910 Mykil's'k – UA ▭ SChU.

Tyščenko, Pantelejmon Lavrentijovyč, painter, * 9.8.1907 Volokonovka – UA ▭ SChU.

Tyscher, Carl Marcus → Tuscher, Marcus

Tyscher, Marcus → Tuscher, Marcus

Tyschler, Alexander → Tyšler, Aleksandr Grigor'evič

Tyschler, Alexander Grigorjewitsch → Tyšler, Aleksandr Grigor'evič

Tysen, Peeter → Thys, Pieter (1624)

Tysen, Peeter dit l'Ancien → Thys, Pieter (1624)

Tysen, Pieter → Thys, Pieter (1624)

Tyshler, Aleksandr Grigor'evich (Milner) → Tyšler, Aleksandr Grigor'evič

Tyshler, Aleksandr Grigor'yevich (DA XXXI) → Tyšler, Aleksandr Grigor'evič

Tysiewicz, Jan, miniature painter, * 1815 Marcybiliszcze, † 17.1.1891 Montmorency – I, UA, PL ▭ ELU IV; ThB XXXIII.

Tysken, Kristian → Tysken, Kristian Marius

Tysken, Kristian Marius, painter, graphic artist, * 13.10.1896 Åsnes (Finnskog), † 17.4.1973 Oslo – N ▭ NKL IV.

Tyšler, Aleksandr Grigor'evič (Tyshler, Aleksandr Grigor'evich; Tyshler, Aleksandr Grigor'yevich; Tischler, Alexander), painter, illustrator, graphic artist, stage set designer, sculptor, * 26.7.1898 Melitopol', † 23.6.1980 Moskau – RUS, UA ▭ DA XXXI; Milner; ThB XXXIII; Vollmer VI.

Tyšlová-Sládková, Anna, painter, * 16.7.1917 Náchod – CZ ▭ Toman II.

Tysmans, Joseph, painter of interiors, landscape painter, * 1893 Hemixem, l. before 1958 – B ▭ Vollmer IV.

Tysoe, Peter, glass artist, designer, sculptor, * 22.6.1935 Bedford (Bedfordshire) – GB, AUS ▭ WWCGA.

Tyson, steel engraver, f. 1839 – D ▭ ThB XXXIII.

Tyson, Alice, painter, f. 1889, l. 1892 – GB ▭ Wood.

Tyson, Carrol Sargent (ThB XXXIII) → Tyson, Carroll Sargent

Tyson, Carroll Sargent (Tyson, Carroll Sargent (Junior); Tyson, Carrol Sargent), painter, sculptor, * 23.11.1877 or 23.11.1878 Philadelphia (Pennsylvania), † 19.3.1956 or 4.1956 Philadelphia (Pennsylvania) – USA ▭ EAAm III; Falk; ThB XXXIII; Vollmer IV.

Tyson, Dorsey Potter, etcher, * Maryland, f. 1940 – USA ▭ Falk.

Tyson, Ian, painter, graphic artist, sculptor, * 1933 – GB ▭ Windsor.

Tyson, John H., painter, f. 1898, l. 1900 – GB ▭ Wood.

Tyson, Kathleen, landscape painter, flower painter, miniature painter, * 6.5.1898 Grimsby (Humberside), l. before 1958 – GB ▭ Vollmer IV.

Tyson, Mary, painter, * 2.11.1909 Sewanee (Tennessee) – USA ▭ EAAm III; Falk.

Tyson, Michael Rev. (Mallalieu) → Tyson, Michael

Tyson, Michael (Tyson, Michael Rev.), etcher, miniature painter, * 19.11.1740 Stamford (Lincolnshire), † 4.5.1780 Lambourne – GB ▭ Foskett; Mallalieu; ThB XXXIII.

Tyson, Rowell E., painter, f. 1952 – GB ▭ Bradshaw 1947/1962.

Tyson, Thompson (Mistress) → Tyson, Mary

Tyssen, Johan → Tijsen, Johan

Tyssen, Johan Didrichsson → Tijsen, Johan

Tyssens, Augustyn (1654) (Tyssens, Augustyn (1)), painter, f. 7.3.1654 (?), † before 18.6.1675 – B, NL ▭ ThB XXXIII.

Tyssens, Jacobus, painter, f. 1700 – B, NL ▭ ThB XXXIII.

Tyssens, Jan-Baptist (DPB II) → Tyssens, Jan Baptist (1660)

Tyssens, Jan Baptist (1660) (Tyssens, Jan Baptiste; Tyssens, Jan-Baptist; Tyssens, Jan Baptist (1688)), still-life painter, * before 1660 Antwerpen (?), † after 1710 – B, NL, D, GB ▭ Bernt III; DPB II; Pavière I; ThB XXXIII.

Tyssens, Jan Baptiste (Pavière I) → Tyssens, Jan Baptist (1660)

Tyssens, Nikolas, flower painter, * 1660 Antwerpen, † 1719 London – B, GB, NL ▭ Pavière I.

Tyssens, Peeter → Thys, Pieter (1624)

Tyssens, Peeter dit l'Ancien → Thys, Pieter (1624)

Tyssens, Pieter → Thys, Pieter (1624)

Tyšunin, Vasyl' Ivanovyč, painter, * 1.1.1935 Kirjejevs'k – UA ▭ SChU.

Tyszblat, Michel, painter, mixed media artist, sculptor, * 9.7.1936 Paris – F ▭ Bénézit.

Tyszkiewicz, Aleksander (Graf), painter, * 1862 Oczeretnia – PL ▭ ThB XXXIII.

Tyszkiewicz, Anna, master draughtsman, etcher, * 1776, † 16.8.1867 Paris – PL ▭ ThB XXXIII.

Tyszkiewicz, Annette → Tyszkiewicz, Anna

Tyszkiewicz, Antoinette → Tyszkiewicz, Anna

Tyszkiewicz, Maria Teresa, painter, graphic artist, * Krakau, f. before 1957 – PL ▭ Vollmer VI.

Tyszkiewicz, Samuele Federico, woodcutter, etcher, illustrator, * 1.1.1889 Varsavia, l. 1932 – I ▭ Comanducci V; Servolini.

Tyszkiewiczowa, Anna Maria → Ordonówna, Hanka

Tyt, engraver, f. 1706 – UA ▭ SChU.

Tyt, Jan Woutersz van der (ThB XXXIII) → Tyt, Jan Woutersz. van der

Tyt, Jan Woutersz. van der, painter, † before 1655 – NL ▭ ThB XXXIII.

Tytarenko, El'vira Ivanivna, weaver, * 7.2.1936 Mičurinsk – UA ▭ SChU.

Tytell, Louis Elliott, painter, graphic artist, f. before 1968 – USA ▭ EAAm III.

Tytemersshe, Peter de (Harvey) → Peter de Tytemersshe

Tytgadt, Louis, painter, * 29.4.1841 Lovendegem, † 1918 Gent – B ▭ DPB II; ThB XXXIII.

Tytgat, Edgard, book illustrator, painter, woodcutter, etcher, * 28.4.1879 Brüssel, † 10.1.1957 Woluwe-St-Lambert – B ▭ DA XXXI; DPB II; Edouard-Joseph III; ELU IV; ThB XXXIII; Vollmer IV.

Tytgat, Médard, figure painter, painter of nudes, lithographer, portrait painter, landscape painter, * 8.2.1871 Brügge, † 1948 Brüssel – B ▭ DPB II; Edouard-Joseph III.

Tytgat, Médard-Siegfried, painter, * 1916 Brüssel – B, F ▭ DPB II.

Tytler, Eleanor Fraser, artist, f. 1871 – GB ▭ McEwan.

Tytler, *George*, lithographer, portrait painter, caricaturist, * 1797 or about 1798 or 1791 Edinburgh, † 30.10.1859 London – GB, I ⊂⊃ Grant; Lister; Mallalieu; McEwan; ThB XXXIII.

Tytler, *George Fraser*, landscape painter, portrait painter, f. 1883, l. 1885 – GB ⊂⊃ McEwan.

Tytler, *James A.*, landscape painter, f. 1971 – GB ⊂⊃ McEwan.

Tytler, *M. Fraser*, landscape painter, f. 1871 – GB ⊂⊃ McEwan.

Tytler, *R. A. Fraser* (McEwan) → Fraser-Tytler, *K. A.*

Tytov, *Hennadij Kyrylovyč*, painter, * 16.8.1914 Orenburg – UA ⊂⊃ SChU.

Tytova, *Ol'ga Hennadiïvna*, painter, * 3.7.1937 Charkov – UA ⊂⊃ SChU.

Tyttel, *Lukas* → Dittel, *Lukas* (1533)

Tyttl, *Eugen Jan Jindřich* (Toman II) → Tyttl, *Eugen Johann Heinrich*

Tyttl, *Eugen Johann Heinrich* (Tyttl, Eugen Jan Jindřich), architect, * 18.11.1666 Dobřisch, † 20.3.1738 Plass – CZ ⊂⊃ ThB XXXIII; Toman II.

Tytus, *Robb de Peyster*, illustrator, * Asheville (North Carolina), † 14.8.1913 Saranac Lake (New York) – USA ⊂⊃ Falk.

Tyulkin, *A.* → Tjulkin, *A.*

Tyz, *Jean de* → Tizy, *Jean de*

Tyzack, *G.*, glass artist, f. 1601 – GB ⊂⊃ ThB XXXIII.

Tyzack, *George* (?) → Tyzack, *G.*

Tyzack, *Michael*, painter, * 1933 Sheffield – GB ⊂⊃ Spalding; Windsor.

Tyzenhauz, *Marie* (Comtesse) → Przezdziecka, *Marie* (Gräfin)

Tyzy, *Jean de* → Tizy, *Jean de*

Tzabar, *Shimon*, graphic artist, painter (?), * 1926 – IL ⊂⊃ ArchAKL.

Tzaggarolas, *Stephanos* → Tzagkarolas, *Stephanos*

Tzagkarolas, *Stephanos*, painter of saints, * 1686 or 1701 Kreta, l. 1710 – GR ⊂⊃ Lydakis IV.

Tzakiri, *Georges-Antoine*, architect, * 1869 Paris, l. 1905 – F ⊂⊃ Delaire.

Tzamaras, *Giannis*, painter, * 1940 Klapsi (Eurytanien) – GR ⊂⊃ Lydakis IV.

Tzan Karolas → Tzagkarolas, *Stephanos*

Tzanck, *André* (ThB XXXIII; Vollmer IV) → Tzanck, *André Charles*

Tzanck, *André Charles* (Tzanck, André), figure painter, landscape painter, still-life painter, * 9.5.1899 Paris, l. before 1958 – F ⊂⊃ Bénézit; Edouard-Joseph III; ThB XXXIII; Vollmer IV.

Tzane, *Emmanouil* (Tzannes, Emmanuil; Zane, Emanuel), painter of saints, panel painter, * after 1610 Rethymnon, l. 1697 – GR, I ⊂⊃ DEB XI; Lydakis IV; ThB XXXVI.

Tzanes, *Konstantinos*, painter of saints, * 1627 Rethymnon – GR ⊂⊃ Lydakis IV.

Tzanes, *Mpunialis* → Tzane, *Emmanouil*

Tzanetakis, *Sabbas*, painter, engraver, sculptor, * 16.10.1939 Athen, † 1978 Athen – GR, CY ⊂⊃ Lydakis IV; Lydakis V.

Tzanfournaris, *Emmanouil* (Tsanfurnari, Emanuel), painter, f. 1570, l. 1631 – GR, I ⊂⊃ ThB XXXIII.

Tzanfurnari, *Emanuel* → Tzanfournaris, *Emmanouil*

Tzannes, *Emmanuil* (Lydakis IV) → Tzane, *Emmanouil*

Tzannetis, *Stratos*, sculptor, * 15.4.1921 Agiasos (Lesbos), † 8.11.1976 Athen – GR ⊂⊃ Lydakis V.

Tzanni, *Mairi*, painter, f. 1962 – GR ⊂⊃ Lydakis IV.

Tzanphournaras, *Emanuel* → Tzanfournaris, *Emmanouil*

Tzanphunaris, *Emmanuil*, painter of saints, * Kerkyra, f. 1595, l. 1631 – GR, I ⊂⊃ Lydakis IV.

Tzanulinos, *Praxitelis*, sculptor, * 1955 Tinos – GR ⊂⊃ Lydakis V.

Tzarmpinos, *Spyros*, painter of saints, * Kerkyra, f. 1701, l. 1789 – GR ⊂⊃ Lydakis IV.

Tzaut, *Albin*, painter, sculptor, * 25.7.1939 Nîmes – CH, F ⊂⊃ KVS.

Tzegianni-Logotheti, *Rita*, painter, * 1925 Thessaloniki – GR ⊂⊃ Lydakis IV.

Tzeller, *Sebastian* → Zeiller, *Sebastian*

Tzen, *Ioannis*, painter of saints, f. 1601 – GR ⊂⊃ Lydakis IV.

Tzen, *Tomazo*, painter of saints, * 1700 (?) Leukada, † 1755 – GR ⊂⊃ Lydakis IV.

Tzerrarts, *Jan*, painter, * 1586, l. 1614 – NL, F ⊂⊃ ThB XXXIII.

Tzetter, *Sámuel* → Czetter, *Sámuel*

Tziamtzis, painter, * Drakia (Pilio), f. 1870 – GR ⊂⊃ Lydakis IV.

Tzilios, *Ioannis*, painter of saints, * 1601 or 1700 Kerkyra – GR ⊂⊃ Lydakis IV.

Tzimopulu, *Markisia*, painter, * 1.8.1900 Kerkyra – GR ⊂⊃ Lydakis IV.

Tzimuris, *Athanasios*, jeweller, * Kalarrytes (Epirus), † 3.1.1823 Zakynthos – GR ⊂⊃ Lydakis IV.

Tzipoia, *Georges* (Jianou) → Ţipoia, *George*

Tzirschwitz, *Siegmund*, pewter caster, † 1760 – PL, D ⊂⊃ ThB XXXIII.

Tzobanakis, *Giannis*, painter, * 5.5.1928 Lamia – GR ⊂⊃ Lydakis IV.

Tzokos, *Dionysios* → Tsokos, *Dionysios*

Tzortzakis, *Emmanuil*, sculptor, f. 1916 – GR ⊂⊃ Lydakis V.

Tzschirner, *R.*, porcelain painter (?), f. 1894 – D ⊂⊃ Neuwirth II.

Tzschumansky, *Stanislas* → Schimonsky, *Stanislas*

Tzschupke, *Charles Edouard*, watercolourist, landscape painter, f. before 1909, l. 1929 – F ⊂⊃ Bauer/Carpentier V.

Tzŭ-hao → Yang, *Jin*

Tzŭ-ho → Yang, *Jin*

Tzŭ-hsia-pi-yüeh- (shan-)Wêng → Yao, *Shou*

Tzŭ-ning → Wang, *Chen*

Tzŭ-p'ing → Wang, *Chen*

Tzŭ-wên → Riguan

Tzubaras, *Spyridon*, painter, * 1925 Edessa – GR ⊂⊃ Lydakis IV.

Tzuruzawa Moriyasu → Tanshin (1834)

Tzwetler, *Franziska von*, painter, f. about 1912 – A ⊂⊃ Fuchs Maler 19.Jh. Erg.-Bd II.

Tzykandilos, *Manuel*, miniature painter, scribe, f. 1368 – TR ⊂⊃ D'Ancona/Aeschlimann; ThB XXXIII.

U

U Ko Sa → Koch-Sanner, *Ursula*

U-sòk → Chang, *Ludwig*

Uata Uata Tjangala → Uta Uta

Ubac, *Raoul* (Ubac, Rodolphe Raoul), painter, advertising graphic designer, poster artist, sculptor, * 31.8.1910 Malmédy, † 1985 Paris – F, B ▢ DA XXXI; DPB II; ELU IV; Vollmer IV.

Ubac, *Rodolphe Raoul* (ELU IV) → **Ubac,** *Raoul*

Ubach, *Bernat*, smith, f. 1401 – E ▢ Ráfols III.

Ubach, *F.*, architect, f. 1846 – E ▢ Ráfols III.

Ubach, *Gerardus*, copyist, f. 1462 – D ▢ Bradley III.

Ubach, *Pere*, architect, f. 1339, l. 1345 – E ▢ Ráfols III.

Ubach, *Prat P. de* → **Papu**

Ubach Montmany, *Isidre*, architect, * 1895 Barcelona, l. 1923 – E ▢ Ráfols III (Nachtr.).

Ubach de Osés, *Visitació* (Ubach de Osés, Visitación), painter, * 1873 Barcelona, † 1903 Barcelona – E ▢ Cien años XI; Ráfols III.

Ubach de Osés, *Visitación* (Cien años XI) → **Ubach de Osés,** *Visitació*

Ubach Piferrer, *Agustí*, printmaker, f. 1773, l. 1792 – E ▢ Ráfols III.

Ubach Trullàs, *Francesc*, architect, f. 1935 – E ▢ Ráfols III.

Ubaghs, *Emile*, painter, poster artist (?), * 1844, † 9.10.1879 Lüttich – B ▢ DPB II; ThB XXXIII.

Ubaghs, *Jean*, painter, * 1852 Lüttich, † 1879 Lüttich – B ▢ DPB II; ThB XXXIII.

Ubago, *Antonio de*, architect, f. 1667 – E ▢ ThB XXXIII.

Ubalde, *Juan de*, building craftsman, f. 1687 – E ▢ González Echegaray.

Ubalde Liermo, *Manuel*, building craftsman, f. 15.6.1758 – E ▢ González Echegaray.

Ubaldi, *Angelo (1501)* (Ubaldi, Angelo (1501/1600)), gem cutter, f. 1501 – I ▢ Bulgari I.2.

Ubaldi, *Angelo (1797)* (Ubaldi, Angelo), goldsmith, * 1797 Perugia, † 6.7.1866 – I ▢ Bulgari I.3/II.

Ubaldi, *Carlo* → **Uboldi,** *Carlo*

Ubaldi, *Mario Carmelo*, sculptor, designer, * 16.7.1912 Monarch (Wyoming) – USA ▢ Falk.

Ubaldini, *Gasparo degli*, clockmaker, † 8.1400 Siena – I ▢ ThB XXXIII.

Ubaldini, *Giov. Batt.*, goldsmith, f. 1566 – I ▢ ThB XXXIII.

Ubaldini, *Mariotto*, architect, f. 1576 – I ▢ ThB XXXIII.

Ubaldini, *Petruccio*, calligrapher, miniature painter, illuminator, * about 1524 Florenz, l. 1589 – GB, I ▢ Bradley III; DEB XI; ThB XXXIII.

Ubaldini, *Pietro Paolo* → **Baldini,** *Pietro Paolo*

Ubaldini, *Pietro Paolo*, painter, master draughtsman, f. 1630 – I ▢ DEB XI; ThB XXXIII.

Ubaldini, *Robato* → **Ubaldini,** *Roberto*

Ubaldini, *Roberto*, architect, stage set designer, f. 1666, l. 1695 – I ▢ ThB XXXIII.

Ubaldini, *Tommasino di Guidone* → **Fra Bonfantino**

Ubaldino → **Bugiardini,** *Agostino*

Ubaldino (1314) (Ubaldino), painter, f. 1314, l. 1315 – I ▢ ThB XXXIII.

Ubaldino (1517) (Ubaldino), painter, f. 1517 – I ▢ ThB XXXIII.

Ubaldino d'Antonio del Rosso → **Baldinelli,** *Baldino*

Ubaldo, glass painter, f. 1301 – I ▢ DEB XI; ThB XXXIII.

Ubaldo, *Angelo*, gem cutter, f. 1501 – I ▢ ThB XXXIII.

Ubaldo di Matteo, painter, f. 1442 – I ▢ Gnoli; ThB XXXIII.

Ubaldo della Morcia, painter, faience maker, f. 1501 – I ▢ ThB XXXIII.

Ubaleht, *Tanja* → **Ubaleht,** *Tanja Marita*

Ubaleht, *Tanja Marita*, painter, graphic artist, * 5.2.1946 Turku – SF ▢ Kuvataiteilijat.

Uban, *Konrad Ekabovič* (KChE II) → **Ubāns,** *Konrāds*

Ubāns, *Aleksandrs Kārlis Konrāds* (ThB XXXIII) → **Ubāns,** *Konrāds*

Ubāns, *Aleksandrs Konrāds* (Vollmer IV) → **Ubāns,** *Konrāds*

Ubāns, *Konrad Jakovlevič* → **Ubāns,** *Konrāds*

Ubāns, *Konrāds* (Uban, Konrad Ekabovič; Ubāns, Aleksandrs Kārlis Konrāds; Ubāns, Aleksandrs Konrāds), graphic artist, stage set painter, * 31.12.1893 Riga, † 30.8.1981 Riga – LV, RUS ▢ KChE II; ThB XXXIII; Vollmer IV.

Ubaudi, *Alfred-Henri*, sculptor, * 1835 Paris, † 6.6.1876 Florenz – F, I ▢ Audin/Vial II.

Ubaudi, *Pierre* (Ubaudi, Pierre-François-Marie), ornamental sculptor, * 6.6.1804 Turin, † 7.6.1869 Lyon – F ▢ Audin/Vial II; ThB XXXIII.

Ubaudi, *Pierre-François-Marie* (Audin/Vial II) → **Ubaudi,** *Pierre*

Ubavkić, *Petar*, sculptor, * 1852 Belgrad, † 27.6.1910 Belgrad – YU ▢ ELU IV; Vollmer VI.

Ubb, *Hans*, stonemason, f. 1626 – S ▢ SvKL V.

Ubbe → **Öpir**

Ubbelohde, *Otto*, landscape painter, master draughtsman, illustrator, etcher, artisan, * 5.1.1867 Marburg (Lahn), † 8.5.1922 Goßfelden (Marburg) – D ▢ Jansa; Ries; ThB XXXIII; Vollmer VI.

Ubbriachi, *Ser Andrea degli*, carver (?), f. about 1450 – I ▢ ThB X.

Ubeda, *Agustin* (Blas; Calvo Serraller) → **Ubeda,** *Augustín*

Ubeda, *Augustín* (Ubeda, Agustin; Ubeda Moreno, Agustin), painter, * 1925 Herrencia – E ▢ Blas; Calvo Serraller; Páez Rios III; Vollmer VI.

Ubeda, *Joaquín Hermenegildo*, calligrapher, f. 1816, l. 12.2.1844 – E ▢ Cotarelo y Mori II.

Úbeda, *Manuel*, photographer, * 1951 – E ▢ ArchAKL.

Ubeda, *Mário Francisco* → **Mário** (1956)

Ubeda, *Tomas* (Aldana Fernández; Páez Rios III) → **Ubeda,** *Tomas de*

Ubeda, *Tomas de* (Ubeda, Tomas), painter, f. before 1754 – E ▢ Aldana Fernández; Páez Rios III; ThB XXXIII.

Úbeda i Gallart, *Manel*, photographer, * 1951 Mollet del Vallès – E ▢ ArtCatalàContemp.

Ubeda Moreno, *Agustin* (Páez Rios III) → **Ubeda,** *Augustín*

Ubeda Piñeiro, *Rafael*, engraver, f. 1963 – E ▢ Páez Rios III.

Ubeda y Torres, *Fray José*, engraver, * 1650, † 1699 – E ▢ Páez Rios III.

Ubeleski, *Alexandre* (ThB XXXIII) → **Alessandri,** *Alessandro* (1649)

Ubelgeret, *Jacob*, sculptor, f. 1517 – F ▢ ThB XXXIII.

Ubell, *Anton*, architect, * 1811 Opočno, † 25.1.1877 Wien – A, PL ▢ ThB XXXIII.

Ubell, *Rolf*, painter, graphic artist, * 20.5.1881 Wien, † 12.4.1957 Graz – A, RUS ▢ Fuchs Geb. Jgg. II; List; ThB XXXIII; Vollmer IV.

Ubell, *Rudolf* → **Ubell,** *Rolf*

Uber, *Carl von*, architect, f. 1807, † 15.8.1834 Stuttgart – D ▢ ThB XXXIII.

Uber, *Christian Theophilus*, sculptor, stucco worker, gilder, * 14.5.1795 Stuttgart, † 14.3.1845 Berlin – D ▢ ThB XXXIII.

Uber, *Eduard*, master draughtsman, lithographer, * Leipzig (?), f. about 1838, l. about 1848 – D ▢ ThB XXXIII.

Uberfeldt, *Jan Braet von* (Scheen II) → **Uberfeldt,** *Jan Braet van*

Uberfeldt, *Jan Braet van* (Überfeldt, Jan Braet von; Uberfeldt, Jan Braet van), painter, master draughtsman, lithographer, * 28.3.1807 (Gut) Zeventer (Zuid-Holland) or Langerak (Zuid-Holland), † 28.3.1894 Doetinchem (Gelderland) – NL ▢ Scheen II; ThB XXXIII; Waller.

Ubert, *Pierre*, medieval printer-painter, f. 1523 – F ▢ Audin/Vial II.

Ubert, *Thomas*, mason, f. 1407 – F ▢ Portal.

Ubertalli, *Héctor*, sculptor, f. 1960 – USA ▢ EAAm III.

Ubertalli, *Romolo*, landscape painter, pastellist, * 20.2.1871 Mosso Santa Maria, † 1928 Biella (?) – I ▢ Comanducci V; DEB XI; ThB XXXIII.

Uberti, *Bernardino* → **Alberti,** *Bernardino*

Uberti, *Dino*, still-life painter, landscape painter, portrait painter, * 25.3.1885 Biella, † 11.10.1949 Ardenza – I ▢ Comanducci V; DEB XI; ThB XXXIII; Vollmer IV.

Uberti, *Domenico*, painter, f. 1687, l. 1689 – I ▢ DEB XI; ThB XXXIII.

Uberti, *Giuseppe,* painter, * Turin,
f. about 1851 – I, F ▭ Comanducci V;
DEB XI; ThB XXXIII.

Uberti, *Joseph,* portrait painter, decorator,
designer, f. about 1910, l. 1917 – F,
CDN ▭ Karel.

Uberti, *Lucantonio degli,* copper engraver,
woodcutter, printmaker, * Florenz,
f. 1503, l. 1557 – I ▭ DA XXXI;
DEB XI; ThB XXXIII.

Uberti, *Pietro,* painter, * 1671 Venedig,
† after 1762 Venedig or Deutschland – I
▭ DEB XI; PittItalSettec; ThB XXXIII.

Uberti, *Sicheo degli,* painter, f. about
1524, l. about 1579 – I ▭ ThB XXXIII.

Ubertini, *Antonio,* knitter, embroiderer,
* 6.2.1499 Florenz, † 8.1.1572 Florenz
– I ▭ ThB XXXIII.

Ubertini, *Baccio* (Bartolomeo di Bertino),
painter, * 26.9.1484 Florenz, l. 1525 – I
▭ ThB II; ThB XXXIII.

Ubertini, *Bartolomeo* → **Ubertini,** *Baccio*

Ubertini, *Bartolommeo* → **Ubertini,**
Baccio

Ubertini, *Francesco,* painter, designer,
* 1.3.1494 Florenz, † 5.10.1557 Florenz
– I ▭ ELU IV; ThB XXXIII.

Ubertino, *Giovanni,* painter, * 29.6.1932
Pralungo – I ▭ Comanducci V;
DizArtItal.

Uberto (1141) (Uberto), mosaicist, f. 1141
– I ▭ DEB XI; ThB XXXIII.

Uberto (1273), miniature painter, f. 1273
– I ▭ D'Ancona/Aeschlimann.

Uberto da Lucca (Ubertus (1115)),
miniature painter, f. 1115 (?) – I
▭ Bradley III; D'Ancona/Aeschlimann;
ThB XXXIII.

Uberton, bookbinder, f. 1401, l. 1402 – F
▭ ThB XXXIII.

Ubertus (1115) (Bradley III;
D'Ancona/Aeschlimann) → **Uberto
da Lucca**

Ubertus (1195), founder, * Lausanne (?) or
Piacenza (?), f. 1195, l. 1197 – I, CH
▭ ThB XXXIII.

Ubertus da Lucca → **Uberto da Lucca**

Ubezio, *Alfredo,* sculptor, f. 1884, l. 1886
– I ▭ Panzetta.

Ubicini, *Giovanni,* master draughtsman,
copper engraver, lithographer,
sculptor, f. 1821, l. about 1857
– I ▭ Comanducci V; Servolini;
ThB XXXIII.

Ubide, *Maite* (Ubide Sebastián, Maite;
Ubide Sebastián, Maria Teresa), graphic
artist, * 22.8.1939 or 22.9.1939
Saragossa – E, YV ▭ DAVV II;
DiccArtAragon; Páez Rios III.

Ubide Sebastián, *Maite* (DiccArtAragon)
→ **Ubide,** *Maite*

Ubide Sebastián, *Maria Teresa* (Páez Rios
III) → **Ubide,** *Maite*

Ubierna, *José Manuel González,* painter,
* 15.5.1901 Salamanca, † 7.7.1982
Salamanca – E ▭ Cien años XI.

Ubiña, *Senén* (Blas; Calvo Serraller) →
Ubiña Peña, *Senén*

Ubiña Peña, *Senén* (Ubiña, Senén),
painter, master draughtsman, * 1921
or 1923 Alicante or Santander – E,
USA ▭ Blas; Calvo Serraller; Ráfols III.

Ubink, *Henri* → **Ubink,** *Henri
Maximiliaan*

Ubink, *Henri Maximiliaan,* painter,
monumental artist, * 26.4.1921 's-
Hertogenbosch (Noord-Brabant) – NL
▭ Scheen II.

Ubir → **Öpir**

Ubizzi, *Filippo,* goldsmith, * Rom,
f. 6.3.1859, l. 1869 – I ▭ Bulgari I.2.

Ublacher, *Ferdinand* → **Ublacker,**
Ferdinand

Ublacker, *Ferdinand,* carver, sculptor,
f. 21.5.1756, l. 30.9.1781 – CZ
▭ Toman II.

Ublacker, *Frant. Ferdinand,* carver,
sculptor, * 14.5.1722 Domažlice,
† 21.11.1779 Prag – CZ ▭ Toman II.

Ublacker, *Jan Josef* (Toman II) →
Ublaka, *Joseph*

Ublacker, *Thomas* (Ublacker, Tomáš),
altar architect, carver, sculptor, f. 1684,
l. 1745 – CZ ▭ ThB XXXIII;
Toman II.

Ublacker, *Tomáš* (Toman II) → **Ublacker,**
Thomas

Ublaka, *Joseph* (Ublacker, Jan
Josef), sculptor, * 1748 Prag – CZ
▭ ThB XXXIII; Toman II.

Ublavker, *Jiří,* sculptor, f. 1739 – CZ
▭ Toman II.

Ubogu, *Nics,* painter, f. 1982 – WAN
▭ Nigerian artists.

Uboldi, *Carlo,* sculptor, * 1821 Mailand,
† about 1884 Mailand – I ▭ Panzetta;
ThB XXXIII.

Uboldi, *Gian Luigi,* painter, woodcutter,
etcher, * 12.9.1915 Como – I
▭ Comanducci V; Servolini.

Uboldi, *Luciano,* painter, ceramist,
mosaicist, designer, * 10.6.1898 Lugano,
† 8.12.1986 Morbio Inferiore (Tessin) –
CH, I ▭ Comanducci V; KVS; LZSK;
Plüss/Tavel II.

Ubón, *Miguel Vicente de,* architect,
f. 1751 – E ▭ ThB XXXIII.

Ubrankovics Kovács, *József,* figure
painter, landscape painter, * 1888 Cegléd
– H ▭ ThB XXXIII.

Ubreton → **Uberton**

Ubriachi, *Benedetto,* glassmaker, ceramist,
* 1377 Florenz (?), l. 1500 – I
▭ ThB XXXIII.

Ubsdell, *Dan,* miniature painter, f. 1841,
l. 1846 – GB ▭ Foskett.

Ubsdell, *R. H. C.* (Ubsdell, Richard Henry
Clements), portrait painter, history
painter, miniature painter, illustrator,
photographer, f. about 1809, l. 1856
– GB ▭ Foskett; Houfe; Johnson II;
Mallalieu; ThB XXXIII; Wood.

Ubsdell, *Richard Henry Clements* (Houfe;
Mallalieu; Wood) → **Ubsdell,** *R. H. C.*

Uccella, *Raffaele,* sculptor, * 5.1.1884
Santa Maria Capua Vetere, † 12.2.1929
or 22.2.1920 Santa Maria Capua
Vetere (?) – I ▭ Panzetta; ThB XXXIII.

Uccelli, *Gaspare degli* → **Oselli,** *Gaspare*

Uccellini, *Michelangelo,* goldsmith,
silversmith, * about 1719 Roccacontrad,
l. 21.7.1769 – I ▭ Bulgari III.

Uccellini, *Paolo* → **Uccello,** *Paolo*

Uccellini, *Serafino,* goldsmith, armourer,
f. 7.1821 – I ▭ Bulgari III.

Uccello, *Paolo* (Paolo Uccello), painter,
* 1396 or 1397 Florenz, † 10.12.1475
Florenz – I ▭ DA XXXI; DEB VIII;
ELU IV; PittItalQuattroc; ThB XXXIII.

Uccusic, *Hilda,* painter, graphic
artist, * 7.10.1938 Lille – A, F
▭ Fuchs Maler 20.Jh. IV; List.

Uceda, *Castroverde, Juan de* (DA XXXI)
→ **Uceda Castroverde,** *Juan de*

Uceda, *Duque de,* painter, f. about 1715
– E, I ▭ ThB XXXIII.

Uceda, *Filomena,* painter, f. 1890 – E
▭ Cien años XI.

Uceda, *Hernando de,* sculptor, f. 1558,
l. 1580 – E ▭ ThB XXXIII.

Uceda, *Isidro,* calligrapher, * about
1791 Madrid, l. 1847 – E
▭ Cotarelo y Mori II.

Uceda, *Juan de,* painter, * Sevilla, † 1785
– E ▭ ThB XXXIII.

Uceda, *Juan Bautista de,* painter, f. 1617
– E ▭ ThB XXXIII.

Uceda, *Pedro de,* painter, * Sevilla,
† 1741 Sevilla – E ▭ ThB XXXIII.

Uceda Castroverde, *Juan de* (Uceda,
Castroverde, Juan de), painter, gilder,
* about 1570 Sevilla, † 1631 Sevilla
– E ▭ DA XXXI; ThB XXXIII.

Ucelay Uriarte, *José Maria,* painter,
* 1.11.1903 Bermeo, † 24.12.1979
Busturia (Vizcaya) or Bermeo – E
▭ Blas; Cien años XI; Madariaga.

Ucella, *Raffaele* → **Uccella,** *Raffaele*

Ucellini, *Valerio,* painter, f. about 1651
– I ▭ ThB XXXIII.

Uceta, *Juan de,* wood sculptor, stone
sculptor, copper engraver, f. 1731,
l. 1749 – E ▭ Páez Rios III;
ThB XXXIII.

Uceta, *Martin de,* architect, f. 1627,
† 10.3.1630 Alicante – E
▭ ThB XXXIII.

Uchard, *François* (Uchard, Toussaint-
François-Joseph), architect, * 30.10.1809
Paris, † 16.2.1891 Paris – F ▭ Delaire;
ThB XXXIII.

Uchard, *Jos.* → **Uchard,** *François*

Uchard, *Toussaint-François-Joseph*
(Delaire) → **Uchard,** *François*

Uchatius, *Maria* → **Zeiller,** *Maria*

Uchatius, *Marie von* (Ries; ThB XXXIII)
→ **Zeiller,** *Maria*

Uchatius, *Mitzi von* → **Zeiller,** *Maria*

Uche-Okeke, *Ego,* painter, textile
artist, * 1.12.1943 Nsukka – WAN
▭ Nigerian artists.

Uche-Okeke, *Nwakaego Eunice* → **Uche-
Okeke,** *Ego*

Uchegbu, *Okechukwu,* graphic
artist, * Idemili, f. 1976 – WAN
▭ Nigerian artists.

Uchendu, *Samson,* painter, sculptor,
* 19.12.1950 Ibadan – WAN
▭ Nigerian artists.

Uchermann, *Karl,* painter, * 31.1.1855
Borge (Lofoten), l. 1895 – N
▭ ThB XXXIII.

Uchida, *Bart* → **Uchida,** *Bart Shigeru*

Uchida, *Bart Shigeru,* sculptor,
* 20.1.1941 Vancouver (British
Columbia) – CDN ▭ Ontario artists.

Uchida, *Iwao* (Uchida Iwao), painter,
* 1.2.1900 Tokio, † 1.7.1953 Tokio – J
▭ Roberts; Vollmer IV.

Uchida, *Kunitaro,* glass artist, * 1942
Kyōto – J ▭ WWCGA.

Uchida, *Toshiki,* glass artist, * 1961
Kanagawa – J ▭ WWCGA.

Uchida, *Yoshikazu,* architect,
* 23.2.1885 Tokio, l. before 1958 –
J ▭ Vollmer IV.

Uchida Ei → **Gentai**

Uchida Iwao (Roberts) → **Uchida,** *Iwao*

Uchihashi Yoshihira → **Han'u**

Uchii, *Shōzō,* architect, * 1933 Tokio – J
▭ DA XXXI.

Uchimura, *Yuki,* glass artist, * 11.10.1962
Tokio – J ▭ WWCGA.

Uchoa, *Delson,* painter, * 1956 Maceió
– BR ▭ ArchAKL.

Uchoa, *Edgard,* artist, * 1962 São Paulo
– BR ▭ ArchAKL.

Uchôa, *Hélio,* architect, * 1913 Rio de
Janeiro – BR ▭ ArchAKL.

Uchôa Cavalcanti, *Hélio* → **Uchôa,** *Hélio*

Uchtervelt, *Jacob* → **Ochtervelt**, *Jacob*

Uchtomskij, *Andrej Grigor'evič*
(Ukhtomsky, Andrei; Uchtomskij,
Andrej Grigorjewitsch), copper engraver,
* 17.10.1771, † 16.2.1852 St. Petersburg
– RUS ▭ Kat. Moskau I; Milner;
ThB XXXIII.

Uchtomskij, *Andrej Grigorjewitsch*
(ThB XXXIII) → **Uchtomskij**, *Andrej
Grigor'evič*

Uchtomskij, *Dmitrij Vasil'evič* (Ukhtomsky,
Dmitry Vasil'yevich), architect, * 1719
Moskau, † 1774 Arkhangel'skoye (Tula)
– RUS ▭ DA XXXI.

Uchytilová-Kučová, *Marie*, sculptor,
* 17.11.1924 Královice – CZ
▭ Vollmer VI.

Učík, *Eduard*, portrait painter, engraver,
* 17.6.1823 Prag, † 5.1.1855 Prag – CZ
▭ Toman II.

Učík, *Rudolf*, copper engraver,
* 25.11.1819 Prag – CZ ▭ Toman II.

Učkat, *Sava*, architect, f. 1801 – BiH
▭ Mazalić.

Uclés → **Cifuentes Uclés**, *Josep*

Uclés, *José* (Calvo Serraller) → **Uclés**,
Josep

Uclés, *Josep* (Uclés i Cifuentes,
Josep; Uclés, José), painter, sculptor,
graphic artist, * 1952 Badalona – E
▭ ArtCatalàContemp; Calvo Serraller.

Uclés i Cifuentes, *Josep*
(ArtCatalàContemp) → **Uclés**, *Josep*

Uda, miniature painter, f. 1851 – IND
▭ ArchAKL.

Uda, *Tekison* (Uda Tekison; Uda,
Zenjirô), painter, * 30.6.1896 Matsuzaka
(Mie), l. before 1976 – J ▭ Roberts;
Vollmer IV.

Uda, *Tetsunô*, watercolourist, * 21.8.1911
Tokio – J ▭ Vollmer IV.

Uda, *Zenjirô* (Vollmer IV) → **Uda**,
Tekison

Uda Tekison (Roberts) → **Uda**, *Tekison*

Uda Zenjirô → **Uda**, *Tekison*

Udach, *Felipe* → **Udarte**, *Felipe*

Udairām, miniature painter, f. 1859,
l. 1874 – IND ▭ ArchAKL.

Udal'cova, *Nadežda Andreevna*
(Udal'tsova, Nadezhda Andreevna;
Udal'tsova, Nadezhda Andreyevna),
painter, master draughtsman, * 1886
Orel, † 1961 Moskau – RUS
▭ DA XXXI; Milner.

Udalenkov, *A. P.*, decorator, f. 1918
– RUS ▭ Milner.

Udalrich, painter, f. 1745, l. 1748 – SK
▭ ArchAKL.

Udalricus (923), calligrapher, copyist,
f. 923, l. 973 – D ▭ Bradley III.

Udalricus (1074), copyist, f. 1074 – D
▭ Bradley III.

Udalricus (1102), painter, f. 1101 – A
▭ ThB XXXIII.

Udalrikus Gallus → **Hahn**, *Ulrich*

Udal'tsova, *Nadezhda Andreevna* (Milner)
→ **Udal'cova**, *Nadežda Andreevna*

Udal'tsova, *Nadezhda Andreyevna*
(DA XXXI) → **Udal'cova**, *Nadežda
Andreevna*

Udam, *Bernhard*, painter, * 24.9.1901
Riga, † 18.3.1941 Posen – LV, PL
▭ Hagen.

Udaram, miniature painter, f. 1701,
l. 1750 – IND ▭ ArchAKL.

Udart, *Felipe* → **Udarte**, *Felipe*

Udarte, *Ed. Philippe* → **Udarte**, *Felipe*

Udarte, *Felipe* (Hodart, Filipe; Odarte,
Filipe (1490)), sculptor, * about 1490
Frankreich, † after 1536 – E, P, F, NL
▭ DA XIV; Pamplona IV; ThB XXXIII.

Udarte, *Ph. Edouard* → **Udarte**, *Felipe*

Udatny, *Vladimir*, painter, graphic
artist, * 23.1.1920 Vočin – HR, SLO
▭ ELU IV.

Udbjørg, *Arvid Angell*, graphic artist,
* 20.2.1928 Cartagena – N ▭ NKL IV.

Udd, *Anders* → **Udde**, *Anders*

Udd, *Andreas* → **Udde**, *Anders*

Udd, *Per*, painter, f. 1825 – S
▭ SvKL V.

Uddbo, *Erik Folke*, painter, master
draughtsman, graphic artist, * 5.8.1910
Söderbärke – S ▭ SvKL V.

Uddbo, *Folke* → **Uddbo**, *Erik Folke*

Udde, *Anders*, copyist, f. 1711, † before
1734 or 1734 – S ▭ SvKL V;
ThB XXXIII.

Udde, *Andreas* → **Udde**, *Anders*

Uddell, *Nils* → **Udell**, *Nils*

Uddén, *Ester Ingeborg Alice* (SvK) →
Uddén, *Ingeborg*

Uddén, *Esther Ingeborg Alice* (SvKL V)
→ **Uddén**, *Ingeborg*

Uddén, *Harald Theodor*, painter, master
draughtsman, * 14.11.1838 Stockholm,
† 23.4.1896 Jönköping – S ▭ SvKL V.

Uddén, *Ingeborg* (Uddén, Esther Ingeborg
Alice; Uddén, Ester Ingeborg Alice),
master draughtsman, * 6.10.1877
Strängnäs, † 16.6.1960 Stockholm – S
▭ Konstlex.; SvK; SvKL V.

Uddén, *Theodor* → **Uddén**, *Harald
Theodor*

Uddenberg, *Gustav* → **Uddenberg**, *Gustav
Arvid*

Uddenberg, *Gustav Arvid*, painter,
* 2.4.1907 Chicago, † 2.3.1957 Kalmar
– S ▭ SvKL V.

Uddgren, *Carl Gustaf* (SvKL V) →
Uddgren, *Gustaf*

Uddgren, *Gustaf* (Uddgren, Carl
Gustaf), painter, * 21.2.1865 Göteborg,
† 26.7.1927 Stockholm – S ▭ Konstlex.;
SvK; SvKL V.

Uddhammar, *Stina* → **Uddhammar**, *Stina
Alfrida*

Uddhammar, *Stina Alfrida*, painter,
* 6.5.1910 Tofteryd – S ▭ SvKL V.

Uddin, *Shafique*, painter, * 1962 Borodari
(Bangladesch) – GB ▭ Spalding.

Uddling, *Malin* → **Uddling**, *Malin Anna
Maria*

Uddling, *Malin Anna Maria*, sculptor,
painter, * 3.7.1914 Uppsala – S
▭ SvKL V.

Uddman, *Sophia* → **Uddman**, *Sophia
Elisabeth*

Uddman, *Sophia Elisabeth*, painter,
* 16.7.1835 Piteå, l. 1892 – S
▭ SvKL V.

Ude, *Johann Jacob*, sculptor, f. 1755 – D
▭ ThB XXXIII.

Ude, *Johannes*, watercolourist, graphic
artist, * 27.2.1874 St. Kanzian
(Kärnten), † 7.7.1965 Grundlsee –
A ▭ Fuchs Maler 19.Jh. Erg.-Bd II;
Fuchs Maler 19.Jh. IV; List;
ThB XXXIII.

Udechukwu, *Ada*, textile artist,
* 10.7.1960 Enugu – WAN
▭ Nigerian artists.

Udechukwu, *Obiora*, painter, master
draughtsman, graphic artist, illustrator,
* 4.6.1946 Onitsha – WAN
▭ Nigerian artists.

Udedoni, *Heinrich* → **Udodeni**, *Heinrich*

Udekurā, architect, f. 1666 – IND
▭ ArchAKL.

Udell, *Nils*, ornamental sculptor, * 1785,
† 26.2.1836 Stockholm – S ▭ SvKL V.

Udemans, *C. Hsz.*, goldsmith, f. before
1622 – NL ▭ Waller.

Udemans, *G.*, etcher, f. 1601 – NL
▭ ThB XXXIII.

Udemans, *H.* (Udemans, Hendrik), copper
engraver, * after 1622 Veere, l. about
1660 – NL ▭ ThB XXXIII; Waller.

Udemans, *Hendrik* (Waller) → **Udemans**,
H.

Udemans, *Willem*, naval constructor,
marine painter, master draughtsman,
* 1723 Middelburg (Zeeland),
† 1.12.1797 Middelburg (Zeeland) – NL
▭ Scheen II; ThB XXXIII.

Uden, *Adriaen van*, painter, * about
1640(?) Antwerpen, l. 1666 – B, NL
▭ DPB II; ThB XXXIII.

Uden, *Arnoldus van*, miniature painter,
* about 1670(?) Antwerpen, l. 1697
– B, NL ▭ DPB II; ThB XXXIII.

Uden, *Artus van*, painter, * 1544 Brüssel,
† 1627 or 1628 Antwerpen – B, NL
▭ ThB XXXIII.

Udén, *Dagmar*, sculptor, textile artist,
* 2.9.1893 Hamburgsund, † 20.3.1957
Stockholm – S ▭ SvKL V.

Uden, *Hans* → **Utten**, *Hans*

Uden, *Jacob van*, landscape painter,
* about 1600(?), l. 1629 – B, NL
▭ DPB II; ThB XXXIII.

Uden, *Lucas van* (Van Uden, Lucas),
landscape painter, etcher, master
draughtsman, * 18.10.1595 Antwerpen,
† 4.11.1672 Antwerpen – B
▭ Bernt III; Bernt V; DA XXXI;
DPB II; ELU IV; ThB XXXIII.

Uden, *Peter van (1553)* (Uden, Peter
van (1)), master draughtsman, tapestry
weaver, f. 1553 – B, NL ▭ DPB II;
ThB XXXIII.

Uden, *Peter van (1673)* (Uden, Peter van
(2)), miniature painter, * about 1650(?)
Antwerpen, l. 1674 – B, NL ▭ DPB II;
ThB XXXIII.

Uden, *T. C. van*, painter, f. before 1876
– NL ▭ Scheen II.

Udenhout, *Laurenz van* → **Verwey van
Udenhout**, *Laurent Henri*

Uder, *Teodor Emil' Ekaborvič* (KChE II)
→ **Ūdris**, *Emīls Teodors*

Uders, *Emīls Teodors* → **Ūdris**, *Emīls
Teodors*

Ūders, *Fëdor Jakovlevič* → **Ūdris**, *Emīls
Teodors*

Uderzo, *Albert*, cartoonist, * 1927 – F
▭ Flemig.

Udet, *Ernst*, caricaturist, * 26.4.1896
Frankfurt (Main), † 17.11.1941 Berlin
– D ▭ Flemig.

Udhā, sculptor, f. 1478 – IND
▭ ArchAKL.

Udin, *Jevhen Tymofijovyč*, graphic artist,
* 11.4.1937 Doneck – UA ▭ SChU.

Udine, *Domenico* (Udine Nani, Domenico),
painter, * 1784 Rovereto, † 1850
Florenz – I ▭ Comanducci V; DEB XI;
PittItalOttoc; ThB XXXIII.

Udine, *Giovanni da (1344)* (Bradley III)
→ **Giovanni da Udine (1344)**

Udine, *Giovanni da (1487)* (DA XXXI;
ThB XXXIII) → **Giovanni da Udine**

Udine, *Giovanni di Pantaleone da*
(Bradley III) → **Giovanni di Pantaleone
de Udine**

Udine, *Joh. Domenico* → **Udine**,
Domenico

Udine, *Leonardo da* (ThB XXXIII) →
Leonardo da Udine

Udine, *Nani Domenico* → **Udine**,
Domenico

Udine Nani, *Domenico* (Comanducci V; DEB XI) → **Udine,** *Domenico*

Udinotti, *Agnese* (Watson-Jones) → **Udinotti,** *Agni*

Udinotti, *Agni* (Udinotti, Agnese; Udinotti, Anieze), master draughtsman, painter, sculptor, * 9.1.1940 Athen – GR, USA ⊡ Lydakis IV; Lydakis V; Watson-Jones.

Udinotti, *Anieze* (Lydakis V) → **Udinotti,** *Agni*

Udō → **Ryūkō**

Udo-Ema, *Inyang*, painter, * 28.12.1944 Etinan, † 1989 – WAN ⊡ Nigerian artists.

Udo-Ema, *Inyang Adam Joshua* → **Udo-Ema,** *Inyang*

Udobro, *Diego de*, trellis forger, f. 1522 – E ⊡ ThB XXXIII.

Udodeni, *Heinrich*, bell founder, f. 1317, l. 1330 – D ⊡ Merlo.

Udrico, painter, f. 1371, l. 1374 – I, F ⊡ Schede Vesme IV.

Ūdris, *Emīls Teodors* (Uder, Teodor Emil' Ekaborvič), painter, * 3.5.1868 Pīlati (Valmier muiža), † 6.8.1915 Valmiera – LV ⊡ KChE II; ThB XXXIII.

Udrobo, *Diego de* → **Udobro,** *Diego de*

Udsen, *Bertel*, architect, * 23.11.1918 Kopenhagen-Frederiksberg, † 1.4.1992 Hjortehær – DK ⊡ Weilbach VIII.

Udu, *Francis Maduka* → **Udu,** *Maduka*

Udu, *Maduka*, sculptor, * 23.8.1963 Agbor – WAN ⊡ Nigerian artists.

Uduarte, *Felipe* → **Udarte,** *Felipe*

Udvardi, *Erzsébet*, watercolourist, * 1929 Baja – H ⊡ MagyFestAdat.

Udvardy, *Emerich Ladislaus* → **Udvardy,** *Imre László*

Udvardy, *Flóra*, portrait painter, * 16.2.1880 Budapest, l. 1934 – H ⊡ MagyFestAdat; ThB XXXIII.

Udvardy, *Gyula*, portrait painter, * 4.4.1839 Budapest or Pest, l. 1859 – RO, A, SLO, H ⊡ MagyFestAdat; ThB XXXIII.

Udvardy, *Ignác*, graphic artist, landscape painter, * 8.8.1877 Zalaegerszeg, † 1.4.1961 Zalaegerszeg – H, RO ⊡ MagyFestAdat; ThB XXXIII.

Udvardy, *Ignác Ödön* → **Udvardy,** *Ignác*

Udvardy, *Imre László*, painter, illustrator, * 20.3.1885 Budapest, l. before 1958 – GB, H ⊡ ThB XXXIII; Vollmer IV.

Udvardy, *Julius* → **Udvardy,** *Gyula*

Udvarlaky, *Béla*, genre painter, still-life painter, * 7.1849 Wien, † about 1885 or 1885 Budapest – H ⊡ MagyFestAdat; Pavière III.2; ThB XXXIII.

Udvary, *Desiderius* → **Udvary,** *Dezső*

Udvary, *Dezső*, figure painter, landscape painter, stage set designer, * 14.3.1891 Gyöngyöspata, † 1975 – H ⊡ MagyFestAdat; ThB XXXIII; Vollmer IV.

Udvary, *Géza*, portrait painter, fresco painter, * 20.9.1872 Perbenyik (Ungarn), † 4.2.1932 Budapest – H ⊡ MagyFestAdat; ThB XXXIII.

Udvary, *Pál*, painter, * 5.6.1900 Budapest, † 1987 Budapest – H ⊡ MagyFestAdat; ThB XXXIII; Vollmer IV.

Udvary, *Rudolf*, painter, * 1898 Mähren, † 1969 Apatin – H ⊡ MagyFestAdat.

Ue → **Gukei** (1361)

Uebel, *Alfred*, painter, graphic artist, * 24.1.1891 Groitzsch (Sachsen), l. before 1958 – D ⊡ Vollmer IV.

Uebel, *Wilhelm Friedrich*, stonemason, * 1801 Potsdam, l. after 1832 – RUS, D ⊡ ThB XXXIII.

Uebelacker, *Jakob*, goldsmith, f. 1628, l. 1629 – D ⊡ ThB XXXIII.

Uebelbacher, *Franz*, architect, artisan, painter, * 3.3.1887 or 9.3.1887 Hötting or Innsbruck, l. 1945 – A ⊡ Fuchs Geb. Jgg. II; ThB XXXIII.

Übelhack, *Christian Friedr.* (Übelhack, Christian Friedrich), painter, lithographer, * 19.3.1798 St. Georgen am See (Bayreuth), l. 1834 – D ⊡ Sitzmann; ThB XXXIII.

Übelhack, *Christian Friedrich* (Sitzmann) → **Übelhack,** *Christian Friedr.*

Übelherr, *Johann Georg* → **Üblhör,** *Johann Georg*

Uebelin, *Friedrich*, goldsmith, f. 1.1.1714, l. 30.6.1734 – CH ⊡ Brun IV.

Uebelin, *Friedrich (1806)*, minter, f. 1772, † before 16.10.1806 – CH ⊡ Brun IV.

Uebelin, *Lukas Friedr.* (Uebelin, Lukas Friedrich), goldsmith, minter, f. 11.10.1764, † 1806 Basel – CH ⊡ Brun IV; ThB XXXIII.

Uebelin, *Lukas Friedrich* (Brun IV) → **Uebelin,** *Lukas Friedr.*

Uebelin, *Niclaus (1648)* (Uebelin, Niklaus (1); Uebelin, Niclaus (der Ältere)), pewter caster, * 1648, † 1722 – CH ⊡ Bossard; ThB XXXIII.

Uebelin, *Niclaus (1705)* (Uebelin, Niklaus (2); Uebelin, Niclaus (der Jüngere)), pewter caster, f. 1705, † before 21.4.1756 – CH ⊡ Bossard.

Uebelin, *Niklaus*, pewter caster, f. 1754, l. 1778 – CH ⊡ Bossard.

Uebelin, *Niklaus (1)* (Bossard) → **Uebelin,** *Niclaus (1648)*

Uebelin, *Niklaus (2)* (Bossard) → **Uebelin,** *Niclaus (1705)*

Uebelin, *Samuel*, glazier, glass painter, f. 1644 – CH ⊡ Brun IV.

Über, *Carl von* → **Uber,** *Carl von*

Überbacher, *Andreas*, smith, f. about 1709 – A ⊡ ThB XXXIII.

Überbacher, *Anton* → **Ueberbacher,** *Heinrich*

Überbacher, *Gottfried*, painter, * 22.5.1882 Bozen, † 12.4.1953 Lienz – I, A ⊡ Fuchs Geb. Jgg. II; Vollmer IV.

Ueberbacher, *Heinrich*, sculptor, * 6.7.1852 Bozen, † 23.2.1929 Bozen – D, I ⊡ ThB XXXIII.

Überbacher, *Inga*, painter, * 30.1.1939 Rom – I ⊡ Fuchs Maler 20.Jh. IV; Vollmer I.

Überbrück, *Wilhelm* (Ueberrück, Wilhelm), painter, graphic artist, * 18.1.1884 Breslau, l. before 1958 – PL, D ⊡ Davidson II.2; ThB XXXIII; Vollmer IV.

Überfeldt, *Jan Braet von* (Waller) → **Uberfeldt,** *Jan Braet van*

Überlender, *Johann*, painter, f. 1621, l. 1658 – A ⊡ ThB XXXIII.

Ueberlinger, *Oswald*, goldsmith, f. 1438, l. 1450 – CH ⊡ Brun IV; ThB XXXIII.

Überreiter, *Niclas*, architect, f. 1536, l. 1540 – D ⊡ ThB XXXIII.

Ueberrück, *Wilhelm* (Davidson II.2; ThB XXXIII) → **Überbrück,** *Wilhelm*

Übersax, *Gilbert*, painter, conceptual artist, * 10.5.1941 Basel – CH ⊡ KVS.

Übersax, *Maria*, painter, * 7.4.1899 Paritschi (Rußland), † 16.2.1989 Binningen – CH ⊡ KVS; LZSK; Plüss/Tavel II.

Übersax-Schklowsky, *Maria* → **Übersax,** *Maria*

Üblein, *Arnošt* → **Ueblein,** *Arnošt*

Ueblein, *Arnošt*, porcelain painter (?), f. 1908 – CZ ⊡ Neuwirth II.

Üblher, *Augustin*, stucco worker, * Wessobrunn (?), f. 1594, l. 1599 – D ⊡ Schnell/Schedler.

Üblher, *Johann*, carpenter, f. 1650, l. 1670 – D ⊡ Schnell/Schedler.

Üblher, *Johann Baptist*, stucco worker, * before 22.6.1702, † 17.6.1764 – D ⊡ Schnell/Schedler.

Üblher, *Johann Georg* (DA XXXI; Schnell/Schedler) → **Üblhör,** *Johann Georg*

Üblher, *Veit* → **Üblher,** *Vitus*

Üblher, *Vitus*, carpenter, f. 1684, † 24.3.1721 – D ⊡ Schnell/Schedler.

Üblhör, *Johann* → **Üblher,** *Johann*

Üblhör, *Johann Georg* (Üblher, Johann Georg), stucco worker, sculptor, * 21.4.1700 or 23.3.1703 Wessobrunn, † 27.4.1763 Steinbach (Memmingen) – D, A ⊡ DA XXXI; Schnell/Schedler; ThB XXXIII.

Uechtritz-Steinkirch, *Cuno von*, sculptor, * 3.7.1856 Breslau, † 29.7.1908 Berlin – D ⊡ ThB XXXIII.

Uechtritz-Steinkirch, *Ulrich von*, landscape painter, * 16.3.1881 Dresden – D ⊡ ThB XXXIII.

Uecker, *Günther*, painter, * 13.3.1930 Wendorf (Mecklenburg) – D ⊡ ContempArtists; DA XXXI; DA XXXIII; EAPD; KüNRW VI; Vollmer VI.

Uecker, *Max*, sculptor, * 11.5.1887, l. before 1939 – PL, D ⊡ ThB XXXIII.

Uecker-Fensloff, *Arthur*, etcher, † 31.10.1934 – D ⊡ ThB XXXIII.

Uëda → **Sōchi** (1705)

Ueda, *Kenichi*, advertising graphic designer, poster artist, * 1912 Ōsaka – J ⊡ Vollmer VI.

Ueda, *Kōchū* (Ueda Kōchū), painter, * 1819 Kyōto, † 1911 – J ⊡ Roberts.

Ueda, *Manshū* (Ueda Manshū), painter, * 1869 Kyōto, † 1952 – J ⊡ Roberts.

Ueda, *Shoji*, photographer, * 27.3.1913 Sakaiminato – J ⊡ Naylor.

Ueda, *Yōki*, calligrapher, * 11.5.1899, l. before 1962 – J ⊡ Vollmer VI.

Ueda Kō → **Kōfu**

Ueda Kochō → **Kōchō** (1801)

Ueda Kōchū (Roberts) → **Ueda,** *Kōchū*

Ueda Kōkei → **Kōkei** (1860)

Ueda Manshū (Roberts) → **Ueda,** *Manshū*

Ueda Masanobu → **Masanobu** (1751)

Ueda Minotarō → **Ueda,** *Manshū*

Üffing, *Michael*, ceramist, * 8.7.1959 Bocholt – D ⊡ WWCCA.

Uehara Yoshitoyo → **Yoshitoyo** (1840)

Uehlinger, *Max*, sculptor, * 28.6.1894 Zürich, † 3.2.1981 Minusio (Tessin) – CH, F ⊡ KVS; LZSK; Plüss/Tavel II; ThB XXXIII; Vollmer IV.

Ueki, *Shigeru*, wood carver, * 15.2.1913 Sapporo – J ⊡ Vollmer IV.

Ueki de Hunahasi (EAAm III) → **Hunahasi,** *Sigue Ueki de Funaqui*

Uelland, *Heinrich August*, painter, * about 1827 Bergen (Norwegen), † 29.7.1855 Antwerpen – N, B ⊡ ThB XXXIII.

Üllen → **Arrenberg,** *Johann* (1650)

Uelliger, *Karl* (Uellinger, Karl), carver, master draughtsman, illustrator, glass painter, woodcutter, * 15.4.1914 Saanen, † 17.8.1993 Ricken – CH ⊡ KVS; LZSK; Plüss/Tavel II.

Uellinger, *Karl* (LZSK) → **Uelliger,** *Karl*

Uelmann, *Franz* → **Ulmann,** *Franz*

Uelmann, *Johann* → **Ulmann,** *Johann*

Uelsmann, *Jerry N.* (Uelsmann, Jerry Norman), photographer, * 11.6.1934 Detroit (Michigan) – USA ⊡ DA XXXI; Krichbaum; Naylor.

Uelsmann, *Jerry Norman* (Krichbaum) → **Uelsmann,** *Jerry N.*

Ültzsch, *Joh. Nikolaus* → **Ulsch,** *Joh. Nikolaus*

Uematsu, *Hōbi* (Uematsu Hōbi), japanner, * 1872, † 1933 – J ⊡ Roberts.

Uematsu, *Hōmin* (Uematsu Hōmin), japanner, * Tokio, † 1902 – J ⊡ Roberts.

Uematsu Hōbi (Roberts) → **Uematsu,** *Hōbi*

Uematsu Hōmin (Roberts) → **Uematsu,** *Hōmin*

Uemon → **Sukenobu**

Uemonsaku → **Emosaku**

Uemura, *Nobutarō,* painter, * 4.11.1902 Kyōto – J ⊡ Vollmer IV.

Uemura, *Shōen* (Uemura Shōen; Uemura, Tsuneko), painter, * 23.4.1875 Kyōto, † 27.8.1949 Nara (?) – J ⊡ DA XXXI; Roberts; Vollmer IV.

Uemura, *Tsuneko* (Vollmer IV) → **Uemura,** *Shōen*

Uemura Shōen (Roberts) → **Uemura,** *Shōen*

Uemura Tsuneko → **Uemura,** *Shōen*

Uenaka, *Chokusai* (Uenaka Chokusai), painter, * 1885, l. before 1976 – J ⊡ Roberts.

Uenaka Chokusai (Roberts) → **Uenaka,** *Chokusai*

Ueno, *Yukio,* glass artist, * 1949 Misawa – J ⊡ WWCGA.

Ueno Michimasa → **Jakugen**

Ueno Shōha → **Shōha**

Ueno Taisuke → **Jakuzui**

Ueno Yasushi → **Setsugaku**

Uenoyama, *Kiyotsugu* (Uenoyoma Kiyotsugu), painter, * 1889, † 1960 – J ⊡ Roberts.

Uenoyoma Kiyotsugu (Roberts) → **Uenoyama,** *Kiyotsugu*

Uerkvitz, *E. W. E.* → **Uerkvitz,** *Herta*

Uerkvitz, *Herta,* painter, * 1.3.1894, l. 1921 – USA ⊡ Falk.

Uerkvitz, *Herta E. W. E.* → **Uerkvitz,** *Herta*

Ürményi-Hamar, *Lehel,* painter, sculptor, * 1929 Sopron – H ⊡ MagyFestAdat.

Ürmös, *Péter (1879),* landscape painter, graphic artist, * 26.4.1879 Szabadka, † 1925 Budapest or Szentendre – H ⊡ MagyFestAdat; ThB XXXIII.

Ürmös, *Péter (1956),* illustrator, linocut artist, master draughtsman, * 1956 Pápa – H ⊡ MagyFestAdat.

Ürmösy, *Alexander* → **Ürmösy,** *Sándor*

Ürmösy, *Sándor,* figure painter, landscape painter, * 21.3.1863 Homoród-Karácsonyfalva, † 7.6.1916 Homoród-Karácsonyfalva – H ⊡ MagyFestAdat; ThB XXXIII.

Ürshin, *Jadamsürengijn* → **Uržine Jadamsurengijn**

Uerta, *Jean* → **Huerta,** *Juán de la* (1431)

Ueshima, *Aiko,* glass artist, * 23.1.1957 Tokio – J ⊡ WWCGA.

Üsküfî, *Bosnevî,* calligrapher, * 1601 Tuzla – BiH ⊡ Mazalić.

Uesugi → **Keiō**

Uetz, *Adalbert,* decorative painter, * 7.2.1807 Wien, † 2.5.1864 Graz – A ⊡ Fuchs Maler 19.Jh. IV; List; ThB XXXIII.

Uetz, *Julius Siegfried,* portrait painter, * about 1829 Karlsruhe, † 4.11.1885 Freiburg im Breisgau – D, A ⊡ ThB XXXIII.

Uetz, *Leonhard,* cabinetmaker, * Rott (Ober-Bayern), f. 1751, l. 1796 – D ⊡ Schnell/Schedler.

Uetz, *Sebastian,* cabinetmaker, * Rott (Ober-Bayern), f. 1787, l. 1793 – D ⊡ Schnell/Schedler.

Uetzl, *Franz Anton* → **Jezl,** *Franz Anton*

Uetzl, *Franz Josef* → **Jezl,** *Franz Josef*

Uetzl, *Hans Jakob* → **Jezl,** *Hans Jakob*

Uetzl, *Ignaz* → **Jezl,** *Ignaz*

Uetzl, *Jacob* → **Jezl,** *Jakob*

Uetzl, *Jacob* → **Jezl,** *Johann Jakob*

Uetzl, *Jakob* → **Jezl,** *Jakob*

Uetzl, *Johann Andreas* → **Jezl,** *Johann Andreas*

Uetzl, *Johann Baptist* (1) → **Jezl,** *Johann Baptist* (1610)

Uetzl, *Johann Baptist* (2) → **Jetzl,** *Johann Baptist* (1642)

Uetzl, *Johann Jakob* → **Jezl,** *Johann Jakob*

Uetzl, *Martin* → **Jezl,** *Martin*

Uetzl, *Philipp Jakob* → **Jezl,** *Philipp Jakob*

Uetzschneider, *Paul* → **Utzschneider,** *Paul*

Uexküll, *Gudrun von (Baronin),* master draughtsman, watercolourist, * 27.2.1878 Weilburg an der Lahn, † 30.10.1969 Ulm – D ⊡ Hagen.

Ueyama, *Tokio,* painter, * 22.9.1890 Wakayama, l. 1931 – USA, J ⊡ Falk.

Uezzell, *Frederick,* architect, f. 1914 – USA ⊡ Tatman/Moss.

Ufer, *Hans,* painter, * Dresden-Loschwitz (?), f. 14.1.1598, † before 23.7.1638 Dresden – D ⊡ ThB XXXIII.

Ufer, *Joachim,* sculptor, * 1935 Düsseldorf – D ⊡ Vollmer VI.

Ufer, *Johannes Paul,* watercolourist, * 12.8.1874 Sachsenburg (Sachsen), l. before 1939 – D ⊡ ThB XXXIII.

Ufer, *Oswald,* copper engraver, * 3.4.1828 Neustadt (Stolpen), † 14.3.1883 Leipzig – D, I ⊡ ThB XXXIII.

Ufer, *Walter,* painter, * 22.7.1876 Louisville (Kentucky), † 2.8.1936 Albuquerque (New Mexico) & Santa Fe (New Mexico) – USA ⊡ EAAm III; Falk; Samuels; ThB XXXIII.

Ufer, *Walter* (Mistress) → **Frederiksen,** *Mary Monrad*

Ufer, *William Oswald* → **Ufer,** *Oswald*

Uferbach, *Eugen* → **Uferbach,** *Jenő*

Uferbach, *Jenő,* genre painter, * 16.11.1874 Gyula, † 31.7.1926 Budapest – H ⊡ MagyFestAdat; ThB XXXIII.

Ufert, *Oskar,* sculptor, * 27.1.1876 Frankfurt (Main), l. 1909 – D, I ⊡ ThB XXXIII; Vollmer VI.

Ufertinger, *Benedikt Kajetan,* painter, f. 1751 – D ⊡ ThB XXXIII.

Uffelen, *Hans van* (Uffelen van), painter, master draughtsman, etcher, f. 1602, † 12.2.1613 Amsterdam – NL ⊡ ThB XXXIII; Waller.

Uffelen, *Johannes Hendricus Maria van,* painter, sculptor, * 14.8.1921 Delft (Zuid-Holland) – NL ⊡ Scheen II.

Uffelen van (Waller) → **Uffelen,** *Hans van*

Uffenbach, *Heinrich* (Offenbach, Heinrich), form cutter, * Muschenheim (Ober-Hessen), f. 1564, † 1611 Frankfurt (Main) – D ⊡ ThB XXXIII; Zülch.

Uffenbach, *Joh. Friedr. Armand von,* master draughtsman, illustrator, copper engraver (?), architect (?), * 6.5.1687 Frankfurt (Main), † 4.1769 – D ⊡ ThB XXXIII.

Uffenbach, *Philipp (1566),* painter, copper engraver, etcher, illustrator, * before 15.1.1566 Frankfurt (Main), † before 6.4.1636 Frankfurt (Main) – D ⊡ DA XXXI; ELU IV; ThB XXXIII; Zülch.

Uffer, *Johann Michael,* sculptor, * about 1726, † 1754 – DK ⊡ Weilbach VIII.

Ufford, *Thomas,* mason, f. 1374, l. 1376 – GB ⊡ Harvey.

Ufford, *William,* mason, f. 1394, l. 1396 – GB ⊡ Harvey.

Uffrecht, *Rudolf,* sculptor, copyist, * 9.7.1840 Althaldensleben, l. 1891 – D, I ⊡ ThB XXXIII.

Uffts, *Jacob Van der* → **Ulft,** *Jacob van der*

Ufimcev, *Viktor Ivanovič,* painter, * 21.11.1899 Barnevka, † 31.12.1964 Taškent – UZB ⊡ KChE IV.

UFU, painter, graphic artist, sculptor, * 31.1.1945 Zürich – CH ⊡ KVS.

Ugalde, *Juan,* painter, * 1958 Bilbao – E, USA ⊡ Calvo Serraller.

Ugalde, *Juan Bautista,* miniature painter, lithographer (?), * 1808 Caracas, † 1860 Madrid – E, YV ⊡ Cien años XI; DAVV II; EAAm III; Páez Rios III; ThB XXXIII.

Ugalde, *Manuel,* painter, * about 1805 or 1817 Cuenca, † 1881 or after 1888 Cochabamba – BOL, EC ⊡ DA XXXI; EAAm III.

Ugalde Castro, *Gastón,* photographer, * 1946 – BOL ⊡ ArchAKL.

Ugarak, stonemason – BiH ⊡ Mazalić.

Ugarcalde, *Felipe de,* goldsmith, f. 1605, l. 29.5.1636 – E ⊡ Pérez Costanti; ThB XXXIII.

Ugaroff, *Boris Ssergejewitsch* (Vollmer VI) → **Ugarov,** *Boris Sergeevič*

Ugarov, *Boris Sergeevič* (Ugaroff, Boris Ssergejewitsch), painter, * 1922 Petrograd, † 1991 – RUS ⊡ Kat. Moskau II; Vollmer VI.

Ugarte, *Hermenegildo Victor,* engraver, f. 1718, l. 1768 – E ⊡ Páez Rios III.

Ugarte, *Jean Pierre,* landscape painter, master draughtsman, * 7.1.1950 Bordeaux (Gironde) – F ⊡ Bénézit.

Ugarte, *Julián,* painter, * 1929 Zarauz – E, F ⊡ Blas; Madariaga.

Ugarte, *Ricardo* (Marín-Medina) → **Ugarte de Zubiarrain,** *Ricardo*

Ugarte A., *Enrique,* graphic artist, * 1901 Real de Asientos (Aguascalientes) – MEX ⊡ EAAm III.

Ugarte Bereciarte, *Ignacio* (Madariaga) → **Ugarte Bereciartu,** *Ignacio*

Ugarte Bereciartu, *Ignacio* (Ugarte Bereciarte, Ignacio), painter, * 30.7.1858 San Sebastián, † 14.7.1914 San Sebastián – E ⊡ Cien años XI; Madariaga.

Ugarte-Elespuru, *Juan Manuel* (EAAm III) → **Ugarte Eléspuru,** *Juan Manuel*

Ugarte Eléspuru, *Juan Manuel,* sculptor, fresco painter, graphic artist, * 11.5.1911 Lima – PE ⊡ DA XXXI; EAAm III; Ugarte Eléspuru.

Ugarte y Marraco, *Josefa,* painter, f. 1868 – E ⊡ Cien años XI.

Ugarte Perez, *Gabriel,* painter, f. 1754 – PE ⊡ EAAm III; Vargas Ugarte.

Ugarte Ronceros, *Luis Severo,* painter,
* 22.10.1876 Lima, l. before 1958 – PE
📖 Vollmer IV.

Ugarte y Ugarte, *Joaquin,* painter,
sculptor, * 1917 Arequipa – PE
📖 EAAm III; Ugarte Eléspuru.

Ugarte de Zubiarrain, *Ricardo*
(Ugarte, Ricardo), sculptor, painter,
* 1942 Pasajes De San Pedro –
E 📖 Calvo Serraller; Madariaga;
Marín-Medina.

Ugarteche, *Lorenzo,* engraver, illustrator,
f. 1872, l. 1880 – E 📖 Páez Rios III.

Ugartevidea, *Antonio de,* architect,
f. 1810, l. 1811 – PE 📖 Vargas Ugarte.

Ugbine, *Oru Reuben* → **Ugbine, Reuben**

Ugbine, *Reuben,* painter, sculptor,
* 24.11.1956 Anponya (Ghana) – WAN,
GH 📖 Nigerian artists.

Ugbodaga-Ngu → **Ngu,** *Etso Ugbodaga*

Ugena, *Francisco,* engraver, f. 1791,
l. 1797 – E 📖 Páez Rios III.

Uges, *Jan,* painter, master draughtsman,
linocut artist, * about 20.1.1945
Veendam (Groningen), l. before 1970
– NL 📖 Scheen II.

Ugetto di Multedo, goldsmith,
* Genua(?), f. 1490 – I
📖 ThB XXXIII.

Ugge, runic draughtsman – S 📖 SvKL V.

Uggé, *Aldo,* painter, sculptor,
architect, * 21.3.1912 Mailand – I
📖 Comanducci V.

Uggeri, *Angelo,* architect, master
draughtsman, copper engraver,
* 14.4.1754 Gerra (Lombardei) or Gersa
(Lombardia), † 11.10.1837 Rom – I
📖 Comanducci V; DEB XI; Servolini;
ThB XXXIII.

Uggiono → **Marco da Oggiono**

Uggla, *Anders Einar Samuel,* painter,
* 26.10.1888 Giresta, † 12.10.1956
Göteborg – S 📖 SvKL V.

Uggla, *Carl Otto Knut Theodor,* painter,
* 8.12.1859 Sillsjö (Skedevi socvken),
† 1933 Newark (New Jersey) – S
📖 SvKL V.

Uggla, *Einar* → **Uggla,** *Anders Einar
Samuel*

Uggla, *Emilia Charlotta,* painter,
* 12.9.1811 Björsbyholm (Sunne socken),
† 20.9.1894 Svaneholm (Svanskogs
socken) – S 📖 SvKL V.

Uggla, *Emilie* → **Uggla,** *Emilia Charlotta*

Uggla, *Evald* → **Uggla,** *Evald Göran*

Uggla, *Evald Göran,* master draughtsman,
graphic artist, * 27.5.1920 Uppsala – S
📖 SvKL V.

Uggla, *Hjalmar,* bookplate artist,
* 30.7.1854 Aspö, † 24.5.1930 Skövde
– S 📖 SvKL V.

Uggla-Rosén, *Ingeborg,* painter, master
draughtsman, * 1.2.1914 Shiraz – IR, S
📖 SvKL V.

Ugglas, *Sofia Theresia af,* painter,
master draughtsman, * 11.10.1793 St.
Petersburg, † 29.4.1836 Paris – RUS, F,
S 📖 SvKL V.

Ugglas, *Thérèse af* → **Ugglas,** *Sofia
Theresia af*

Ugglas, *Theresia Ulrika Elisabet
Wilhelmina af,* master draughtsman,
painter, * 27.5.1829 Stockholm,
† 18.4.1881 Stockholm – S 📖 SvKL V.

Ughesti, *Antoine,* founder, f. 8.5.1720 – F
📖 Portal.

Ughetti, *Beppe,* painter, * 5.12.1896
Giaveno, † 26.12.1967 Turin – I
📖 Comanducci V; ThB XXXIII;
Vollmer IV.

Ughetti, *Giovanni,* painter, master
draughtsman, * 17.3.1922 Giaveno –
I 📖 Comanducci V.

Ughetto, *Henri,* painter, sculptor, * 1941
Lyon (Rhône) – F 📖 Bénézit.

Ughetto, *Jacopo de,* stucco worker,
* Modena, f. 1576 – I 📖 ThB XXXIII.

Ughetto, *Stefano,* painter, * 1866
Dolceacqua, † 1948 Dolceacqua – I
📖 Beringheli.

Ughetto da Pisa, painter, wood sculptor,
† about 1440 – I 📖 ThB XXXIII.

Ughi, *Gabriello,* military architect, painter,
modeller, * 1570(?) Florenz, † 1623 – I
📖 ThB XXXIII.

Ughi, *Luigi (1729),* copper engraver,
* Ferrara(?), f. 1729 – I 📖 DEB XI;
ThB XXXIII.

Ughi, *Luigi (1749),* master draughtsman,
copper engraver, * 1749 Ferrara, † 1823
– I 📖 Comanducci V; ThB XXXIII.

Ugliengo, *Carlo Maria,* wood sculptor,
marquetry inlayer, f. 5.3.1712, l. 1733
– I 📖 ThB XXXIII.

Uglon → **Marco da Oggiono**

Uglow, *Euan,* painter, * 10.3.1932 London
– GB 📖 DA XXXI; Spalding; Windsor.

Ugnella da Como, architect, f. 1587 – I
📖 ThB XXXIII.

Ugnon, *Antoine,* artist, f. 1772 – F
📖 Audin/Vial II.

Ugo, painter, f. 1271 – I 📖 DEB XI.

Ugo, *Antonio,* sculptor, * 22.10.1870
Palermo, † 1950 or 1956 Palermo – I
📖 Panzetta; ThB XXXIII.

Ugo, *Scipione,* sculptor, f. 1815,
l. 7.2.1834 – I 📖 ThB XXXIII.

Ugo da Campione, sculptor,
f. about 1319, † 1353 or 1360 – I
📖 ThB XXXIII.

Ugo da Carpi → **Carpi,** *Ugo da*

Ugo di Federico, miniature painter,
f. 1338 – I 📖 D'Ancona/Aeschlimann.

Ugo di Ginevra, painter, f. 1469,
l. 22.6.1511 – CH 📖 Schede Vesme IV.

Ugo da Pavia, painter, f. 1507, l. 1508
– I 📖 Schede Vesme IV.

Ugocsai, *Antal,* painter, * 1942 Beregszász
– UA, H 📖 MagyFestAdat.

Ugocsai, *László,* painter, * 1944
Beregszász – H, UA 📖 MagyFestAdat.

Ugoji, *J. O.,* fresco painter, sculptor,
* 1917 Mbawsi, † 1981 – WAN
📖 Nigerian artists.

Ugolin de Sienne → **Ugolino di Vieri**

Ugolina, painter, * 1939 Ponta Delgada
– P 📖 Pamplona V.

Ugolini, painter, f. 27.4.1726 – I
📖 Schede Vesme III; ThB XXXIII.

Ugolini, *Agostino* (PittItalSettec) →
Ugolini, *Agostino Gaetano*

Ugolini, *Agostino Gaetano* (Ugolini,
Agostino), painter, * 12.4.1755
Verona, † 16.1.1824 Verona –
I 📖 Comanducci V; DEB XI;
PittItalSettec; ThB XXXIII.

Ugolini, *Antonio,* painter, etcher, f. 1707
– I 📖 ThB XXXIII.

Ugolini, *Benigno,* painter, f. 1627 – I
📖 ThB XXXIII.

Ugolini, *Domenico,* goldsmith, f. 7.3.1822
– I 📖 Bulgari IV.

Ugolini, *Francesco,* goldsmith, f. 1624,
l. 1627 – I 📖 Bulgari I.2.

Ugolini, *Gallassio,* goldsmith, f. 9.5.1511,
l. 12.7.1516 – I 📖 Bulgari III.

Ugolini, *Giacomo,* goldsmith, f. 30.8.1477,
l. 29.2.1524 – I 📖 Bulgari III.

Ugolini, *Gian Angelo,* landscape painter,
marine painter, * 1881 Spotorno(?),
l. 1931 – I 📖 Comanducci V;
Vollmer IV.

Ugolini, *Giovanni,* goldsmith, f. 23.9.1507,
l. 19.1.1510 – I 📖 Bulgari III.

Ugolini, *Girolamo,* goldsmith, f. 26.9.1521,
l. 10.5.1529 – I 📖 Bulgari III.

Ugolini, *Giuseppe,* painter, sculptor,
* 3.6.1826 or 1828 or 1835 Reggio
nell'Emilia, † 28.10.1897 San
Felice Circeo or Terracina – I
📖 Comanducci V; DEB XI; Panzetta;
ThB XXXIII.

Ugolini, *Marco Antonio,* goldsmith,
f. 26.5.1492, l. 28.8.1504 – I
📖 Bulgari III.

Ugolini, *Renzo,* painter, * 1930 Florenz
– I, S 📖 SvK.

Ugolini, *Ugo,* fresco painter, * 1917
Roncofreddo – I 📖 DizArtItal.

Ugolini, *Vittorio,* painter, * 1918 Bologna
– I 📖 Beringheli.

Ugolini Zoli, *Irene,* painter, master
draughtsman, * 10.10.1910 Forlì – I
📖 Comanducci V.

Ugolino (1281), founder, f. 1281 – I
📖 ThB XXXIII.

Ugolino (1313), miniature painter,
* 1313, † 1350 – I 📖 Bradley III;
D'Ancona/Aeschlimann.

Ugolino (1458), master draughtsman,
f. 1458 – I 📖 ThB XXXIII.

Ugolino, *Antonio,* painter, * Parma(?),
f. 1700 – I 📖 DEB XI; ThB XXXIII.

Ugolino di Andrea, goldsmith, f. 1.9.1424
– I 📖 Bulgari I.3/II.

Ugolino d'Arrigo, goldsmith, * Siena(?),
f. 1265 – I 📖 ThB XXXIII.

Ugolino di Bartolomeo, wood
sculptor, f. 1517, l. 22.1.1524 – I
📖 ThB XXXIII.

Ugolino da Belluno (Belluno, P. Ugolino
da), painter, * 15.12.1919 Belluno – I
📖 Vollmer I.

Ugolino di Dominico Frate, miniature
painter, f. 1415 – I 📖 Levi D'Ancona.

Ugolino F. di Matteo da Perugia,
miniature painter, f. 1467 – I 📖 Gnoli.

Ugolino Francisi di Matteo da Perugia
(?) → **Ugolino F. di Matteo da
Perugia**

Ugolino di Ghiberto → **Ugolino di
Gisberto**

Ugolino di Giovanni, goldsmith, f. 1291
– I 📖 Bulgari I.3/II.

Ugolino di Gisberto (Ugolino di Gisberto
da Foligno), painter, f. 28.1.1479,
l. 1499 – I 📖 DEB XI; Gnoli;
ThB XXXIII.

Ugolino di Gisberto da Foligno (Gnoli)
→ **Ugolino di Gisberto**

Ugolino di prete Ilario (Gnoli) →
Ugolino di Prete Ilario

Ugolino di Luca, goldsmith, f. 1420,
† 1466 – I 📖 Bulgari I.3/II.

Ugolino di Prete Ilario, painter, mosaicist,
f. 1357, † 1404(?) or before 1408
– I 📖 DEB XI; Gnoli; PittItalDuec;
ThB XXXIII.

Ugolino di Roberto, miniature painter,
f. 1426 – I 📖 D'Ancona/Aeschlimann;
Gnoli.

Ugolino da Siena, painter, * before
1295(?), † 1337(?) or 1347(?) – I
📖 ELU IV; ThB XXXIII.

Ugolino di Tedice (Ugolino di Tedice da
Pisa), painter, f. 5.3.1273, l. 26.7.1277 –
I 📖 DEB XI; PittItalDuec; ThB XXXIII.

Ugolino di Tedice da Pisa (PittItalDuec)
→ **Ugolino di Tedice**

Ugolino di Vieri, goldsmith, f. 1329,
† 1380 or 1385 – I ⊞ DA XXXI;
ELU IV; PittItalDuec; ThB XXXIII.

Ugolinuccio → **Nicola Ugolinuccio da Cagli**

Ugoneto, painter, f. 1315, l. 1316 – I
⊞ Schede Vesme IV.

Ugonia, *Giuseppe*, painter, master
draughtsman, lithographer, * 25.7.1881
Faenza, † 5.10.1944 Brisighella
– I ⊞ Comanducci V; DEB XI;
PittItalNovec/1 II; Servolini;
ThB XXXIII; Vollmer IV.

Ugrai, *Ladislaus* → **Ugrai**, *László*

Ugrai, *László*, architect, * about 1771
Kolozsvár, † 1831 Udvarhely – RO, H
⊞ ThB XXXIII.

Ugray, *György*, sculptor, * 16.2.1908
Dicső-Szentmárton – H ⊞ Vollmer IV.

Ugrenović, *Ivan* → **Ugrinović**, *Johannes*

Ugrinouich pictor → **Ugrinović**, *Johannes*

Ugrinović, *Ivan* (ELU IV; Mazalić) →
Ugrinović, *Johannes*

Ugrinović, *Johannes* (Ugrinović, Ivan),
painter, * Branog Dola, f. 1427, † about
1461 Dubrovnik – BiH, HR ⊞ ELU IV;
Mazalić; ThB XXXIII.

Ugrinović, *Nikola*, painter, f. 1492 – HR
⊞ ELU IV.

Ugrinović, *Stjepan*, painter, f. 1456,
† 1497 – HR ⊞ ELU IV.

Ugrjumoff, *Grigorij Iwanowitsch* (ThB
XXXIII) → **Ugrjumov**, *Grigorij Ivanovič*

Ugrjumov, *Grigorij Ivanovič* (Ugryumov,
Grigoriy Ivanovich; Ugryumov,
Grigory Ivanovich; Ugrjumoff, Grigorij
Iwanowitsch), painter, * 11.5.1764
Moskau, † 18.3.1823 St. Petersburg
– RUS ⊞ DA XXXI; ELU IV;
Kat. Moskau I; Milner; ThB XXXIII.

Ugryumov, *Grigoriy Ivanovich* (Milner) →
Ugrjumov, *Grigorij Ivanovič*

Ugryumov, *Grigory Ivanovich* (DA XXXI)
→ **Ugrjumov**, *Grigorij Ivanovič*

Uguccione, painter, f. 25.8.1442, l. 1484
– I ⊞ DEB XI; ThB XXXIII.

**Uguccione di Boccio di Guido da
Perugia**, painter, f. 1391 – I ⊞ Gnoli.

Uguccione di Martucciolo, goldsmith,
f. 21.12.1389, l. 15.6.1390 – I
⊞ Bulgari I.3/II.

Ugucciuolo di Ventura → **Ciolo di
Ventura**

Uhagón, *Eulalia de*, painter, f. 1884,
l. 1887 – E ⊞ Cien años XI.

Uhagón, *Rodrigo de*, painter, f. 1884 – E
⊞ Cien años XI.

Uhagón y de la Mora, *Pedro*, painter,
f. 1899 – E ⊞ Cien años XI.

Uhde, *F. B.*, porcelain painter or gilder,
porcelain artist, f. about 1910 – D
⊞ Neuwirth II.

Uhde, *Friedrich Karl Hermann von* →
Uhde, *Fritz von*

Uhde, *Fritz von* (Uhde, Fritz Karl
Hermann v.), painter, * 22.5.1848
Wolkenburg (Sachsen), † 25.2.1911
München – D ⊞ DA XXXI; ELU IV;
Münchner Maler IV; Ries; Rump;
ThB XXXIII.

Uhde, *Fritz Karl Hermann v.* (Rump) →
Uhde, *Fritz von*

Uhde, *Johann Heinrich Ludwig*,
watercolourist, master draughtsman,
* 5.11.1894 Breda (Noord-Brabant),
l. before 1970 – NL ⊞ Scheen II.

Uhde, *Konstantin*, architect, * 23.3.1836
Braunschweig, † 31.5.1905 Braunschweig
– D ⊞ ThB XXXIII.

Uhden, *Maria*, painter, woodcutter,
* 6.3.1892 or 6.8.1892 Coburg or
Gotha, † 14.8.1918 München – D
⊞ Münchner Maler VI; ThB XXXIII;
Vollmer VI.

Uheiji → **Eiju** (1659)

Uhen, *Franz Xaver*, goldsmith, f. 1827,
† 1838 – D ⊞ ThB XXXIII.

Uher, *Chrudoš*, architect, * 25.2.1901 Prag
– CZ ⊞ Toman II.

Uher, *Hugo*, sculptor, * 1.4.1882 Karlsbad,
l. before 1958 – CZ ⊞ ThB XXXIII;
Toman II; Vollmer IV.

Uher, *Rudolf*, sculptor, * 19.7.1913 Lubin
– SK ⊞ Toman II.

Uherek, *J. V.*, carver, † 1918 Náchod
– CZ ⊞ Toman II.

Uherek, *Richard*, painter, * 27.4.1900
Holešov – CZ ⊞ Toman II.

Uherek, *Rudolf*, painter, * 20.10.1895
Lipník nad Bečvou, l. 1938 – CZ
⊞ Toman II.

Uhi → **Ugge**

Uhl, *Alois Franz* → **Uhl**, *Louis*

Uhl, *Andreas*, cabinetmaker, f. 1735 – D
⊞ ThB XXXIII.

Uhl, *Carl Wilhelm*, miniature painter,
* 1812 Danzig, l. after 1840 – PL,
USA, D ⊞ EAAm III; ThB XXXIII.

Uhl, *Carlos W.*, painter, lithographer,
* 1853 Buenos Aires, l. before 1954
– RA ⊞ Merlino.

Uhl, *Emil*, portrait painter, * 1.3.1864
or 1.8.1864 Brüx, l. before 1910 – D,
A ⊞ Fuchs Maler 19.Jh. Erg.-Bd II;
ThB XXXIII; Toman II.

Uhl, *Grace E.*, painter, * Shenandoah
(Iowa), f. 1913 – USA, F ⊞ Falk.

Uhl, *Hans (1897)*, painter, artisan,
designer, * 21.4.1897 Frankfurt (Main),
l. before 1958 – D ⊞ Davidson I;
ThB XXXIII; Vollmer IV.

Uhl, *Hans (1905)*, graphic artist, glass
painter, * 1905 Frankfurt (Main), † 1963
Wels – D, A ⊞ Fuchs Maler 20.Jh. IV.

Uhl, *Heinrich*, painter, * 1882 Altenteich,
† 1915 – D ⊞ ThB XXXIII.

Uhl, *Hugo*, sculptor, * 1918 Frankfurt
(Main) – D ⊞ BildKueFfm.

Uhl, *J.* (Mak van Waay) → **Uhl**, *Jan*

Uhl, *Jan* (Uhl, J.), painter, sculptor,
* 21.2.1886 Batang (Java), † 26.4.1964
Maartensdijk (Utrecht) – NL
⊞ Mak van Waay; Scheen II.

Uhl, *Jerome*, painter, * 1842, † 1916
– USA, I ⊞ EAAm III.

Uhl, *Joh. Balthasar*, stucco worker,
f. 1739 – D ⊞ ThB XXXIII.

Uhl, *Johann*, cabinetmaker, f. 1728 – D
⊞ ThB XXXIII.

Uhl, *Johann Georg*, goldsmith, f. 1738,
† 1751 – D ⊞ ThB XXXIII.

Uhl, *Josef (1822)*, porcelain painter,
* 1822 Klösterle, l. 1852 – CZ
⊞ Neuwirth II.

Uhl, *Josef (1849)*, porcelain painter,
f. 1849, l. 1853 – CZ ⊞ Neuwirth II.

Uhl, *Joseph*, etcher, landscape
painter, * 30.12.1877 New York,
† 28.4.1945 Bergen (Traunstein) – D
⊞ Münchner Maler VI; ThB XXXIII.

Uhl, *Louis*, portrait painter, genre painter,
pastellist, * 22.11.1860 Wien, † 1.2.1909
Wien – A ⊞ Fuchs Maler 19.Jh. IV;
ThB XXXIII.

Uhl, *Matthias* → **Ule**, *Matthias*

Uhl, *Ottokar*, architect, * 2.3.1931
Wolfsberg (Kärnten) – A ⊞ DA XXXI.

Uhl, *Reiner*, sculptor, * 1950 Frankfurt
(Main) – D ⊞ BildKueFfm.

Uhl, *S. Jerome*, painter, * 1842 Holmes
Country (Ohio), † 12.4.1916 Cincinnati
(Ohio) – USA ⊞ Falk; ThB XXXIII.

Uhl, *Vinzenz*, cabinetmaker, * Dresden (?),
f. 1559, † 1590 Kulmbach – D
⊞ Sitzmann; ThB XXXIII.

Uhl, *William*, portrait painter, stage
set designer, f. 1844 – USA
⊞ Groce/Wallace.

Uhl-Halland, *Yvette*, painter,
f. before 1977, l. 1982 – F
⊞ Bauer/Carpentier V.

Uhland, *Luise* → **Leube**, *Luise*

Uhlář, *Jan*, painter, * 1.8.1864 Ostrava,
l. 1936 – CZ, D ⊞ Toman II.

Uhlberg, *Jonas* → **Ullberg**, *Jonas*

Uhlberger, *Hans Thoman* → **Ulberger**,
Hans Thoman

Uhle, *Albert Bernard* → **Uhle**, *Bernard*

Uhle, *Bernard*, portrait painter,
* 15.10.1847 Chemnitz, † 18.4.1930
Philadelphia (Pennsylvania) – USA, D
⊞ Falk; ThB XXXIII.

Uhle, *Bernard (1854)*, painter, f. 1854
– USA ⊞ Groce/Wallace.

Uhle, *Christian Lebrecht*, copper
engraver, * about 1780 Dresden – D
⊞ ThB XXXIII.

Uhle, *G. Anton*, portrait painter, f. 1856,
l. 1860 – USA ⊞ Groce/Wallace.

Uhle, *Hans Jakob*, sculptor, f. 1681,
† 1703 or 1704 – D ⊞ ThB XXXIII.

Uhlemann, mason, f. 1744 – D
⊞ ThB XXXIII.

Uhlemann, *Christian Friedr. Traugott*,
copper engraver, * 30.10.1765 Dresden,
l. 1857 – D ⊞ ThB XXXIII.

Uhlemann, *Johann Gottlieb* → **Uhlmann**,
Johann Gottlieb

Uhlemann, *O. F.*, porcelain painter
who specializes in an Indian
decorative pattern, f. about 1910 – D
⊞ Neuwirth II.

Uhlemeyer, *Richard*, ceramist, * 3.10.1900
Göttingen, † 1954 – D ⊞ WWCCA.

Uhlenhuth, *Eduard*, sculptor, f. 1862 – D
⊞ ThB XXXIII.

Uhlenius, *Emelie* → **Uhlenius**, *Emelie
Katarina Eugenia*

Uhlenius, *Emelie Katarina Eugenia*,
painter, sculptor, * 15.10.1841, l. 1870
– SF ⊞ Nordström.

Uhler, *Heinrich*, landscape painter, portrait
painter, * 16.4.1876 Neviges – D
⊞ ThB XXXIII.

Uhler, *Ruth Pershing*, painter, * 21.3.1898
Gordon (Pennsylvania), † about 1968
– USA ⊞ EAAm III; Falk.

Uhlfeld, *Hermann*, jeweller, f. 1883,
l. 1915 – A ⊞ Neuwirth Lex. II.

Uhlfelder, *Hermann* → **Uhlfeld**, *Hermann*

Uhlhorn, *Jan Albert*, sculptor,
* 18.12.1865 Amsterdam (Noord-
Holland), † 31.5.1941 Den Haag (Zuid-
Holland) – NL ⊞ Scheen II.

Uhliarig, *Viktor*, architect, * 1922 – SK
⊞ ArchAKL.

Uhlich, *Benjamin Friedrich* → **Uhlig**,
Benjamin Friedrich

Uhlich, *Gabriel*, copper engraver, * before
8.3.1682, † 8.12.1741 Leipzig – D
⊞ ThB XXXIII.

Uhlich, *Johann Friedrich*, porcelain painter
who specializes in an Indian decorative
pattern, * 1729 Meißen, † 19.6.1794
Meißen – D ⊞ Rückert.

Uhlich, *Johann George*, pewter caster,
f. 1743 – D ⊞ ThB XXXIII.

Uhlich, *Johann Gottlob* → **Uhlig**, *Johann
Gottlob*

Uhlich, *Juliana Concordia,* gilder, * about 1773 Meißen, l. 1798 – D ⊡ Rückert.

Uhlig, architect, f. 1835, l. 1839 – D ⊡ ThB XXXIII.

Uhlig, *Benjamin Friedrich,* porcelain former, * 1709 or 1719 Altstädt, † 12.8.1800 Meißen – D ⊡ Rückert.

Uhlig, *C. H.,* porcelain painter or gilder, porcelain artist, f. about 1910 – D ⊡ Neuwirth II.

Uhlig, *Christian,* ceramist, * 10.3.1944 Dresden – D ⊡ WWCCA.

Uhlig, *Christian Ferd.,* carpenter, f. 1822, l. 1827 – D ⊡ ThB XXXIII.

Uhlig, *Gottfr.* → **Uhlich,** *Gabriel*

Uhlig, *Ilse,* painter, illustrator, f. about 1950 – A ⊡ Fuchs Maler 20.Jh. IV.

Uhlig, *Johann Friedrich* → **Uhlich,** *Johann Friedrich*

Uhlig, *Johann Gottlob,* porcelain artist, painter, * 1745 Meißen, † 12.4.1795 Meißen – D ⊡ Rückert.

Uhlig, *Johannes,* portrait painter, * 13.7.1869 Hainichen, l. after 1898 – D, A ⊡ Jansa; ThB XXXIII.

Uhlig, *Juliana Concordia* → **Uhlich,** *Juliana Concordia*

Uhlig, *Martin,* painter, * 10.9.1945 Altenburg (Thüringen) – D ⊡ Mülfarth.

Uhlig, *Max,* graphic artist, * 23.6.1937 Dresden – D ⊡ DA XXXI; Vollmer VI.

Uhlig, *Max Gerhard,* painter, * 18.1.1910 Leipzig – D ⊡ Vollmer IV.

Uhlig, *Paul,* sculptor, * 11.5.1873 Nürnberg – D ⊡ ThB XXXIII.

Uhlig, *Wilhelm,* sculptor, * 1930 Guttenberg (Ober-Franken) – D ⊡ Vollmer VI.

Uhlig, *Wolfgang,* painter, * 1948 Stuttgart – D ⊡ Nagel.

Uhlik, *Eduard,* painter, * 26.9.1865 St. Peter, † 15.6.1952 Linz – A ⊡ Fuchs Maler 19.Jh. Erg.-Bd II.

Uhlinger, *Johann Caspar* → **Ulinger,** *Johann Caspar*

Uhlíř, *František,* painter, * 12.4.1900 – CZ ⊡ Toman II.

Uhlíř, *Hynek,* architect, * 23.12.1914 Prag – CZ ⊡ Toman II.

Uhlíř, *jaroslav,* painter, * 16.11.1906 Pouchov – CZ ⊡ Toman II.

Uhlíř, *Kaspar,* painter, * 1750, l. 1781 – CZ ⊡ ThB XXXIII; Toman II.

Uhlíř, *Katharina* (Skrejšovská-Uhlířová, Kateřina), still-life painter, * 3.11.1836, † 27.1.1912 Prag – CZ ⊡ ThB XXXIII; Toman II.

Uhlíř, *Zdeněk,* landscape painter, * 13.4.1907 Říčany – CZ ⊡ Toman II.

Uhlisch, *Benjamin Friedrich* → **Uhlig,** *Benjamin Friedrich*

Uhlisch, *Hans Rudolf* → **Uhlisch,** *Rudolf*

Uhlisch, *Rudolf,* commercial artist, illustrator, typeface artist, * 25.11.1926 Leipzig – D ⊡ Vollmer VI.

Uhlitzsch, *Benjamin Friedrich* → **Uhlig,** *Benjamin Friedrich*

Uhlman, *Fred* (Bradshaw 1947/1962; Spalding; Windsor) → **Uhlmann,** *Fred*

Uhlmann, *Christian* → **Ullmann,** *Christian*

Uhlmann, *Christian Friedr. Traugott* → **Uhlemann,** *Christian Friedr. Traugott*

Uhlmann, *François,* altar architect, f. 1730 – F ⊡ ThB XXXIII.

Uhlmann, *Fred* (Uhlman, Fred), landscape painter, * 19.1.1901 Stuttgart, † 12.4.1985 London – GB, F, D ⊡ Bradshaw 1947/1962; Spalding; Vollmer IV; Windsor.

Uhlmann, *Gustav,* architect, * 24.10.1851 Braunschweig, † 1.3.1916 Mannheim – D ⊡ ThB XXXIII.

Uhlmann, *Hans,* metal sculptor, watercolourist, master draughtsman, * 27.11.1900 Berlin, † 28.10.1975 Berlin – D ⊡ DA XXXI; ELU IV; Vollmer IV.

Uhlmann, *Joh. Christoph,* mason, f. 1765, l. 1786 – D ⊡ ThB XXXIII.

Uhlmann, *Johann Gottlieb,* cabinetmaker, * about 11.4.1730 Zörbig, † 17.6.1800 – D ⊡ Sitzmann.

Uhlmann, *Jürgen,* painter, * 1941 Wehlen – D ⊡ Wietek.

Uhlmann, *Lily* → **Hildebrandt,** *Lily*

Uhlmann, *Waldemar,* sculptor, medalist, * 20.5.1840 Berlin, † 24.3.1896 – D ⊡ ThB XXXIII.

Uhlrich, *Heinrich Sigismund,* woodcutter, * 22.1.1846 Oschatz, l. 1883 – GB, D, S ⊡ Lister; SvKL V; ThB XXXIII.

Uhmann, *Johann Balthasar,* glass cutter, f. 1.11.1715, l. 1744 – D ⊡ Rückert.

Uhmann, *Johann Gottfried,* artist (?), * 22.6.1790 Meißen or Neudörfchen, † 5.1.1835 – D ⊡ Rückert.

Uhr, *Carl David af,* watercolourist, * 23.6.1770 Ovansjö, † 10.3.1849 Stockholm – S ⊡ SvKL V.

Uhr, *Harmen* → **Uhr,** *Herman*

Uhr, *Herman,* painter, f. 1609, l. 1633 – D ⊡ ThB XXXIII; Weilbach VIII.

Uhr, *Ingrid* → **Uhr,** *Ingrid Margareta*

Uhr, *Ingrid Margareta,* painter, master draughtsman, textile artist, * 12.10.1931 Göteborg – S ⊡ SvKL V.

Uhr, *Johann Sebastian af* → **Uhr,** *Johann Sebastian*

Uhr, *Johann Sebastian,* mason, * 22.11.1748, † 16.7.1799 – S ⊡ ThB XXXIII.

Uhr, *Ulrich,* lithographer, f. 1860 – CH ⊡ Brun III.

Uhrberg, *Artur,* painter, master draughtsman, cartographer, * 15.8.1889 Tjärnö (Norra Bohuslän), † 5.3.1964 Göteborg – S ⊡ SvKL V.

Uhrdin, *Lars Krister,* master draughtsman, painter, * 31.1.1920 Stockholm – S ⊡ SvKL V.

Uhrdin, *Sam* (Konstlex.) → **Uhrdin,** *Samuel*

Uhrdin, *Samuel* (Uhrdin, Sam; Urdin, Sam), painter, graphic artist, * 25.11.1886 Siljansnäs (Dalarne), † 4.2.1964 Falun or Stockholm – S, USA ⊡ Konstlex.; SvK; SvKL V; ThB XXXIII; Vollmer IV.

Uhre, *Arnt* (Uhre, Arnt Sigurd), painter, graphic artist, sculptor, * 3.5.1954 Århus – DK ⊡ Weilbach VIII.

Uhre, *Arnt Sigurd* (Weilbach VIII) → **Uhre,** *Arnt*

Uhren-Nazi → **Bruder,** *Ignatz Blasius*

Uhrhan, *Carl Hermann,* graphic artist, * 23.1.1904 Kirchheim-Bolanden – D ⊡ Vollmer IV.

Uhrig, *Helmut,* graphic artist, sculptor, * 1906 Heidenheim (Württemberg) – D ⊡ Vollmer IV.

Uhrig, *Zsigmond,* painter, * 1919 Szentendre – H ⊡ MagyFestAdat.

Uhrin, *Tibor* → **Cs.Uhrin,** *Tibor Tibor*

Uhrl, *Franz,* sculptor, * about 1794 Olmütz, † 18.3.1862 Budapest – H ⊡ ThB XXXIII.

Uhrn, *Terje,* painter, graphic artist, * 7.4.1951 Oslo – N ⊡ NKL IV.

Uhrschall, *Gotthard* → **Urschall,** *Gotthard*

Uhrwecker, *N.* → **Urwerker,** *Andreas*

Uhrwerker, *Andreas* → **Urwerker,** *Andreas*

Uhry, *Edmond-Charles,* architect, * 1870 Bordeaux, l. 1900 – F ⊡ Delaire.

Uhry, *Ghislain,* illustrator, lithographer, costume designer, * 1932 Lwow – F ⊡ Bauer/Carpentier V.

Uiberlay, *Jaroslav,* painter, master draughtsman, * 27.6.1921 Jičín – CZ ⊡ Toman II; Vollmer VI.

Uiberreither, *Volker,* painter, graphic artist, assemblage artist, * 1939 Salzburg – A ⊡ Fuchs Maler 20.Jh. IV.

Üidoin → **Hŏ,** *Paek-nyŏn*

Uielle → **Vielle**

Uiiřk, *Hugo* (Toman II) → **Ullik,** *Hugo*

Üijae → **Hŏ,** *Paek-nyŏn*

Üijaesanin → **Hŏ,** *Paek-nyŏn*

Uije, *Wilhelmus van,* master draughtsman, photographer, * 3.7.1819 Middelburg (Zeeland), † 11.3.1889 Rotterdam (Zuid-Holland) – NL ⊡ Scheen II.

Uijting, *Gerardus Johannes,* artist, * 23.8.1943 Nijmegen (Gelderland) – NL ⊡ Scheen II (Nachtr.).

Uilenburg, *Gerard* → **Uylenburgh,** *Gerrit*

Uilenburg, *Gerrit* → **Uylenburgh,** *Gerrit*

Uilkens, *Theodorus Frederik,* master draughtsman, * 25.4.1812 Eenrum (Groningen), † 12.6.1891 Eenrum (Groningen) – NL ⊡ Scheen II.

Uimonen, *Raimo* → **Uimonen,** *Raimo Matti Elias*

Uimonen, *Raimo Matti Elias,* painter, * 13.8.1933 Ruovesi – SF ⊡ Kuvataiteilijat.

Uip, *G. A.,* painter, f. 1769 – D ⊡ ThB XXXIII.

Uit den Bogaard, *Gerrit Jan Robbert,* master draughtsman, fresco painter, * 10.1.1937 Amersfoort (Utrecht) – NL ⊡ Scheen II.

Uit den Bogaard, *Rob* → **Uit den Bogaard,** *Gerrit Jan Robbert*

Uitenbroeck, *Moysesz van* → **Uyttenbroeck,** *Moysesz van*

Uitenbroex, *Moysesz van* → **Uyttenbroeck,** *Moysesz van*

Uiterlimmige, *Wouter* (Uytter-Limmege, Wouter), bird painter, portrait painter, * 14.4.1730 Dordrecht (Zuid-Holland), † 21.11.1784 Dordrecht (Zuid-Holland) – NL ⊡ Scheen II; ThB XXXIV.

Uitert, *Jan van* → **Uitert,** *Jan Martinus van*

Uitert, *Jan Martinus van,* watercolourist, master draughtsman, etcher, woodcutter, * 8.9.1940 Den Haag (Zuid-Holland), † 19.10.1965 Den Haag (Zuid-Holland) – NL ⊡ Scheen II.

Uiterwaal, *Jo* (Mak van Waay) → **Uiterwaal,** *Johannes Wilhelmus*

Uiterwaal, *Johannes Wilhelmus* (Uiterwaal, Jo), monumental artist, * about 21.5.1897 IJsselstein (Utrecht), l. before 1970 – NL ⊡ Mak van Waay; Scheen II.

Uiterwaal, *Stef* → **Uiterwaal,** *Stephanus Albertus*

Uiterwaal, *Stephanus Albertus,* sculptor, master draughtsman, painter, * 8.1.1889 IJsselstein (Utrecht), † 26.10.1960 Bunnik (Utrecht) – NL ⊡ Mak van Waay; Scheen II; Vollmer IV.

Uittenbogaard, *Joseph Dirk,* painter, * 8.8.1916 Rotterdam (Zuid-Holland) – NL ⊡ Scheen II (Nachtr.).

Uittenbogaerd, *Izaac* (Pavière II) → **Uytenbogaart,** *Isaac*

Uitvlugt, *Hendrik,* watercolourist, * 16.11.1911 Onstwedde (Groningen) – NL ⊡ Scheen II.

Uitz, *Béla,* master draughtsman, etcher, fresco painter, * 8.3.1887 Mehala, † 26.1.1972 Budapest – H, RUS ⊡ DA XXXI; MagyFestAdat; ThB XXXIII; Vollmer IV.

Uitz, *János,* landscape painter, * 16.5.1887 Apor (Ungarn), l. before 1958 – H ⊡ MagyFestAdat; ThB XXXIII; Vollmer IV.

Uitz, *Johann* → **Uitz,** *János*

Uitz, *Rudolf,* portrait painter, f. about 1948 – A ⊡ Fuchs Maler 20.Jh. IV.

Ujala, architect, f. 996 – IND ⊡ ArchAKL.

Ujević, *Marija,* sculptor, * 20.10.1933 Zagreb – HR ⊡ ELU IV (Nachtr.).

Ujházi, *Péter,* painter, * 1940 Székesfehérvár – H ⊡ MagyFestAdat.

Ujházy, *Ferenc,* figure painter, fruit painter, still-life painter, * 8.12.1827 Szolnok, † 7.6.1921 Budapest – H ⊡ MagyFestAdat; ThB XXXIII.

Ujházy, *Franz* → **Ujházy,** *Ferenc*

Ujhelyi, *János,* painter, f. 1860 – H ⊡ MagyFestAdat.

Uji Sōjō → **Kakuen** (1031)

Ujinobu, painter, * 1616, † 9.11.1669 Kyōto – J ⊡ Roberts; ThB XIX.

Ujinobu, *Daigaku* → **Ujinobu**

Ujiyama, *Tetsuo,* painter, * 3.9.1910 – J ⊡ Vollmer IV.

Ujlaki, *Bernát* → **Bernardinus de Ujlak**

Ujlaki, *Bernhardinus* → **Bernardinus de Ujlak**

Ujlaky, *Klára* → **Ujlakyné,** *Kardos Klára*

Ujlakyné, *Kardos Klára,* painter, f. 1922 – H ⊡ MagyFestAdat.

Ujvárossy, *László,* graphic artist, * 1955 Ditró – H ⊡ MagyFestAdat.

Ujváry, *Eugen* → **Ujváry,** *Jenő*

Ujváry, *Ferenc,* landscape painter, * 8.6.1898 Kisoroszi, l. before 1958 – H ⊡ MagyFestAdat; ThB XXXIII; Vollmer IV.

Ujváry, *Franz* → **Ujváry,** *Ferenc*

Ujváry, *Ignác,* painter, * 20.9.1860 Budapest or Pest, † 4.7.1927 Kisoroszi – H ⊡ MagyFestAdat; ThB XXXIII.

Ujváry, *Jenő,* sculptor, * 1877 Budapest – H ⊡ ThB XXXIII.

Ujváry, *Lajos,* figure painter, landscape painter, * 1925 Kaposvár – H ⊡ MagyFestAdat.

Ujvary, *Liesl,* photographer, * 1939 Bratislava – SK, A ⊡ List.

Uka → **Kodama,** *Katei*

Ukaan → **Hōitsu**

Ukaan (2) → **Ōho**

Ukader, *Julija Anatoliïvna,* sculptor, * 18.4.1923 Ufa – UA ⊡ SChU.

Ukan → **Kyoroku**

Ukanova, *Anastasija Vasil'evna* (Ukhanova, Anastasia Vasilievna), painter, * 1885, † 1973 – RUS ⊡ Milner.

Ukanshi → **Ritsuō**

UkaRosa, painter, * 5.2.1939 St. Gallen – CH ⊡ KVS.

Ukei → **Gukei** (1361)

Ukerlandt, *Engelhard,* coppersmith, f. 1621 – D ⊡ Focke.

Ukhanova, *Anastasia Vasilievna* (Milner) → **Ukanova,** *Anastasja Vasil'evna*

Ukhtomsky, *Andrei* (Milner) → **Uchtomskij,** *Andrej Grigor'evič*

Ukhtomsky, *Dmitry Vasil'yevich* (DA XXXI) → **Uchtomskij,** *Dmitrij Vasil'evič*

Ukhtomsky, *Sergei Aleksandrovich* (Milner) → **Uktomskij,** *Sergej Aleksandrovic*

Ukil, *Sarada Charan,* painter, * about 1890 – IND ⊡ ThB XXXIII.

Ukioyan → **Kuninao**

Ukita → **Ikkei** (1795)

Ukiyo Masatoshi → **Masatoshi** (1655)

Ukiyo Matahei → **Matahei**

Uklein, *Vladimír,* architect, * 25.8.1898 Kiev, l. 1943 – CZ ⊡ Toman II.

Ukoku → **Kawamura,** *Ukoku*

Ukon → **Ōzui**

Ukon → **Takanobu** (1571)

Ukon → **Tsunenobu**

Ukraïhec', *Ivan Kalenykovyč,* decorator, * 1888, † 7.5.1945 Myrgorod – UA, RUS ⊡ SChU.

Ukrainczyk, *Jakob,* goldsmith, jeweller, f. 1891, l. 1903 – A ⊡ Neuwirth Lex. II.

Uktomskij, *Sergej Aleksandrovic* (Ukhtomsky, Sergei Aleksandrovich), sculptor, * 1886, † 1921 – RUS ⊡ Milner.

Ukwaan → **Hōitsu**

Ukwanshi Haritsu → **Ritsuō**

Ukyō → **Mitsunobu** (1561)

Ukyô → **Sukenobu**

Ukyō → **Tokinobu**

Ukyōnoshin → **Mitsunobu** (1561)

Ukyōnoshin → **Sadanobu** (1597)

Ukyōnoshin → **Yasunobu** (1613)

Ukyōnosuke → **Mitsunobu** (1561)

Ukyōnosuke → **Sadanobu** (1597)

Ulacacci, *Nicola,* master draughtsman, f. 1846, l. 1847 – I, F ⊡ Servolini.

Ulaeus → **Uyl,** *Jan Jansz. den* (1624)

Ulander, *Christina Maria,* wood engraver, * 1.6.1833 Ulricehamn, † 14.5.1873 Göteborg – S ⊡ SvKL V.

Ulander, *Maria* → **Ulander,** *Christina Maria*

Ulander, *Nils,* goldsmith, † 1724 – S ⊡ ThB XXXIII.

Ulaner, *Elof* (Ulaner, Fredrik Elof), painter, master draughtsman, * 4.9.1905 Fagersta – S ⊡ Konstlex.; SvK; SvKL V.

Ulaner, *Fredrik Elof* (SvKL V) → **Ulaner,** *Elof*

Ulanoff, *Kirill Iwanowitsch* (ThB XXXIII) → **Ulanov,** *Kirill Ivanovič*

Ulanov, *Kirill Ivanovič* (Ulanoff, Kirill Iwanowitsch), icon painter, f. 1688, † 1.6.1751 – RUS ⊡ ThB XXXIII.

Ulappa, *Aarne* (Ulappa, Aarne Martti), figure painter, landscape painter, * 11.11.1896 Turku, † 18.8.1934 Pernaja – SF ⊡ Koroma; Kuvataiteilijat; Nordström; Paischeff; Vollmer IV.

Ulappa, *Aarne Martti* (Koroma; Kuvataiteilijat; Paischeff) → **Ulappa,** *Aarne*

Ulardus de Honecort → **Villard de Honnecourt**

Ulardus de Honnecourt → **Villard de Honnecourt**

Ulas, *Peeter* (Ulas, Peëter Teodorovič), graphic artist, * 7.4.1934 Tallinn – EW ⊡ KChE V.

Ulas, *Peëter Teodorovič* (KChE V) → **Ulas,** *Peeter*

Ulay, performance artist, * 30.11.1943 Solingen – D ⊡ List.

Ulbaldus, copyist, f. 1201 – D ⊡ Bradley III.

Ulber, *Althea,* painter, designer, sculptor, artisan, graphic artist, * 28.7.1898 Los Angeles (California), l. before 1968 – USA ⊡ EAAm III; Falk.

Ulber, *Hans Jörg* → **Alber,** *Johann Georg*

Ulber, *Johann Georg* → **Alber,** *Johann Georg*

Ulber, *Richard,* bookbinder, * 1.1.1883 Penzig (Ober-Lausitz), l. before 1939 – D ⊡ ThB XXXIII.

Ulberger, *Hans Thoman,* architect, f. 1576, l. 1608 – F ⊡ ThB XXXIII.

Ulberti, *Joseph,* artist, * about 1808, l. 1860 – USA ⊡ Groce/Wallace.

Ulbrecht → **Albrecht** (1396)

Ulbrich, *Christian Friedrich* → **Ulbricht,** *Christian Friedrich*

Ulbrich, *H.,* porcelain painter (?), f. 1894 – CZ ⊡ Neuwirth II.

Ulbrich, *Hugo,* etcher, * 10.11.1867 Dirsdorf (Breslau), † 1928 Breslau – PL ⊡ Davidson II.2; Jansa; ThB XXXIII.

Ulbrich, *Ignác* (Toman II) → **Ulbrich,** *Ignaz*

Ulbrich, *Ignaz* (Ulbrich, Ignác), copyist, † 12.5.1800 Marienschein – CZ ⊡ ThB XXXIII; Toman II.

Ulbrich, *Jan* (Toman II) → **Ulbrich,** *Johann Pius*

Ulbrich, *Joh. Ernst* → **Ulbricht,** *Joh. Ernst*

Ulbrich, *Johann P.* (Schidlof Frankreich) → **Ulbrich,** *Johann Pius*

Ulbrich, *Johann Pius* (Ulbrich, Jan; Ulbrich, Johann P.), portrait miniaturist, genre painter, lithographer, * 15.12.1802 Georgswalde (Böhmen), † 15.9.1880 Wien – A ⊡ Fuchs Maler 19.Jh. IV; Schidlof Frankreich; ThB XXXIII; Toman II.

Ulbrich, *Vinc.,* porcelain painter, glass painter, f. 1878 – CZ ⊡ Neuwirth II.

Ulbricht, *Ambrosius* → **Albrecht,** *Ambrosius*

Ulbricht, *Brosian* → **Albrecht,** *Ambrosius*

Ulbricht, *Christian Friedrich,* blue porcelain underglazier, * 10.8.1718, † 13.1.1781 Meißen – D ⊡ Rückert.

Ulbricht, *Elsa Emilie,* painter, lithographer, designer, artisan, * 18.3.1885 Milwaukee (Wisconsin), † 1980 Milwaukee (Wisconsin) – USA ⊡ Falk.

Ulbricht, *Heinrich,* watercolourist, * 18.3.1910 Neustadt (Orla) – D ⊡ Vollmer IV.

Ulbricht, *Jg. Xa.,* painter, f. 1777 – CZ ⊡ ThB XXXIII.

Ulbricht, *Joh. Ernst,* pewter caster, * Seiffen (Erzgebirge)(?), f. 1729, l. 1753 – D ⊡ ThB XXXIII.

Ulbricht, *Joh. Philipp,* landscape painter, genre painter, * 1762 Frankfurt (Main), † 1836 Frankfurt (Main) – D, A ⊡ ThB XXXIII.

Ulbricht, *John,* painter, * 1926 Havanna – E, C ⊡ Blas; Páez Rios III.

Ulbricht, *Peter,* stamp carver, f. about 1820, l. about 1860 – D ⊡ ThB XXXIII.

Ulbricht, *Sebalt* → **Albrecht,** *Sebalt*

Ulbricht, *Walter,* etcher, * 18.7.1870 Ungarisch-Altenburg, † 24.8.1914 Colroy la Roche – D ⊡ ThB XXXIII.

Ulbrick, *Simon de* → **Wobreck,** *Simon de*

Ulbrig, *Christian Friedrich* → **Ulbricht,** *Christian Friedrich*

Ulcoq, *Andrew,* painter, f. 1889, l. 1897 – GB ⊡ Wood.

Uldall, *Frits* (Uldall, Johannes Frederik Christian), architect, * 11.2.1839 Fredericia, † 21.2.1921 Randers – DK ⊡ ThB XXXIII; Weilbach VIII.

Uldall, *Joh. Frederik Christian* → **Uldall,** *Frits*

Uldall, *Johannes Frederik Christian* (Weilbach VIII) → **Uldall,** *Frits*

Uldinger, *Hans(?)*, potter, † about 1518 – D ⌑ Sitzmann.

Uldinger, *Hans (?)* (Sitzmann) → **Uldinger,** *Hans (?)*

Uldrago, *Carlo* → **Oldrado,** *Carlo*

Uldry, *Gilbert*, master draughtsman, * 26.3.1945 Fribourg – CH ⌑ KVS.

Ule, *Karl*, glass painter, * 14.4.1858 Halle, l. before 1939 – D ⌑ Jansa; ThB XXXIII.

Ule, *Matthias*, bell founder, f. 1606 – PL, D ⌑ ThB XXXIII.

Ule, *Vinzenz* → **Uhl,** *Vinzenz*

Ulefeld, *Leonora Christina* (Schleswig und Holstein, Gräfin) → **Ulfeldt,** *Leonora Christina* (Schleswig und Holstein, Gräfin)

Ulemiller, *Andreas*, wood sculptor (?), f. 1578 – D ⌑ Sitzmann.

Ulen, *Jean Grigor*, etcher, painter, * 19.12.1900 Cleveland (Ohio) – USA ⌑ Falk.

Ulen, *Paul* (Mistress) → **Ulen,** *Jean Grigor*

Ulen, *Paul V.*, etcher, painter, * 7.7.1894 Frankfort (Michigan), l. 1940 – USA ⌑ Falk.

Ulenborch, *Gerrit* → **Uylenburgh,** *Gerrit*

Ulenborch, *Hendrick* → **Uylenburgh,** *Hendrick*

Ulenborch, *Rombout* → **Uylenburgh,** *Rombout*

Ulenborch, *Rombout van* → **Uylenburgh,** *Rombout*

Ulenburgh, *Rombout* → **Uylenburgh,** *Rombout*

Ulenburgh, *Rombout van* → **Uylenburgh,** *Rombout*

Ulens, *Caspar*, painter, f. 1644 – B ⌑ ThB XXXIII.

Ulerick, *Pieter* → **Vlérick,** *Pieter*

Ulesky, *Stanislaff* → **Oleski,** *Stanislaff*

Ulf, painter, f. 1538, l. 1544 – S ⌑ SvKL V.

Ulf, *Gaspare*, ebony artist, f. 1627 – I, D ⌑ Schede Vesme III.

Ulf, *Jöns* → **Wulf,** *Jöns*

Ulfard, *Giovanbatt.* → **Wolfaerts,** *Jan Baptist*

Ulfberht, sword smith, f. 701 – CH, DK ⌑ ThB XXXIII.

Ulfeldt, *Ellen* (Weilbach VIII) → **Ulfeldt,** *Ellen Christine*

Ulfeldt, *Ellen Christine* (Ulfeldt, Ellen), painter, * 1643 Kopenhagen, † 11.12.1677 Brügge – DK ⌑ Weilbach VIII.

Ulfeldt, *Jacob*, painter, * about 1600, † 1670 – DK ⌑ Weilbach VIII.

Ulfeldt, *Leonora Christina* (Schleswig und Holstein, Gräfin), embroiderer, ivory carver, wood carver, modeller, painter, * 8.7.1621 (Schloß) Frederiksborg, † 16.3.1698 Maribo – DK ⌑ ThB XXXIII.

Ulfen, cannon founder, f. 1615 – D ⌑ Focke.

Ulfenberg, *Erik* → **Ulfenberg,** *Erik Otto*

Ulfenberg, *Erik Otto*, painter, * 27.12.1896 Forshaga, l. 1956 – S ⌑ SvKL V.

Ulfers, *Reiner*, sculptor, f. 1778, l. 1803 – DK ⌑ Weilbach VIII.

Ulffers, *Hermann*, master draughtsman, f. before 1885 – D ⌑ Ries.

Ulffers, *Joh. Friedr. Moritz* → **Ulffers,** *Moritz*

Ulffers, *Moritz* (Ullfers, Johann Friedrich Moritz), painter, lithographer, * 15.1.1819 Hamburg, † 16.3.1902 Düsseldorf – D ⌑ Rump; ThB XXXIII.

Ulfig, *Willi*, japanner, master draughtsman, * 1910 Breslau – D ⌑ Vollmer VI.

Ulfrum, *Marcus* (SvKL V) → **Ulfrum,** *Markus*

Ulfrum, *Markus* (Ulfrum, Marcus), cabinetmaker, carver, architect, sculptor (?), f. 1561, † 1590 or 5.1592 Kalmar – D, S ⌑ SvKL V; ThB XXXIII.

Ulfsparre, *Sigge* (Ulfsparre af Broxvik, Sigge), painter, master draughtsman, * 29.8.1788 Grimstorp (Sandhems socken), † 18.3.1864 Stjärnhov (Gryts socken) – S ⌑ SvK; SvKL V.

Ulfsparre af Broxvik, *Carl Gustaf*, painter, master draughtsman, * 2.12.1790 Göteborg, † 30.11.1862 Stockholm – S ⌑ SvKL V.

Ulfsparre af Broxvik, *John* → **Ulfsparre af Broxvik,** *John Reinhold Fredrik*

Ulfsparre af Broxvik, *John Reinhold Fredrik*, painter, master draughtsman, * 21.4.1872 Brunnby, † 1953 Lidingö – S ⌑ SvKL V.

Ulfsparre af Broxvik, *Sigge* (SvKL V) → **Ulfsparre,** *Sigge*

Ulfsparre af Broxvik, *Sigge* → **Ulfsparre af Broxvik,** *Sigge Bogislaus*

Ulfsparre af Broxvik, *Sigge Bogislaus*, sculptor, painter, master draughtsman, * 2.8.1828 Gryt, † 3.1.1892 Stockholm – S ⌑ SvKL V.

Ulfsten, *Nicolai Martin* (Ulfsten, Nikolai Martin), landscape painter, marine painter, * 29.9.1854 Bergen (Norwegen), † 24.12.1885 Kristiania – N ⌑ NKL IV; ThB XXXIII.

Ulfsten, *Nicolay Martin* → **Ulfsten,** *Nicolai Martin*

Ulfsten, *Nikolai Martin* (NKL IV) → **Ulfsten,** *Nicolai Martin*

Ulfström, *Johan*, master draughtsman, architect, * 1733 Bälinge, † 20.12.1797 Kvarnbo – S ⌑ SvKL V.

Ulfström-Björnberg, *Gerd* (Ulfström-Björnberg, Gerda Ingeborg), painter, master draughtsman, * 16.9.1909 Smedsgården or Sparlösa – S ⌑ Konstlex.; SvKL V.

Ulfström-Björnberg, *Gerda Ingeborg* (SvKL V) → **Ulfström-Björnberg,** *Gerd*

Ulft, *Jacob van der* (Van der Ulft, Jakob), architectural painter, figure painter, glass painter, etcher, landscape painter, master draughtsman, * 21.12.1627 Gorkum, † 10.1689 or 11.1689 Noordwijk aan Zee – NL ⌑ Bernt III; Bernt V; Grant; ThB XXXIII; Waller.

Uli → **Ullin**

Uli, *Julius*, sculptor, * 22.5.1897 – D ⌑ ThB XXXIII.

Ulich, *Anders*, painter, f. 1688, † after 28.2.1695 – SF, D, S ⌑ SvKL V; ThB XXXIII.

Ulich, *Caspar*, goldsmith, gem cutter, † 18.7.1576 – CZ ⌑ ThB XXXIII.

Ulich, *Daniel*, painter, f. 1666 – CZ ⌑ Toman II.

Ulich, *Johann Friedrich* → **Uhlich,** *Johann Friedrich*

Ulich, *Kašpar*, medalist, goldsmith, f. 1501 – CZ ⌑ Toman II.

Ulin, *Pierre d'* → **Dulin,** *Pierre*

Ulinger, *Johann Caspar*, veduta painter, copper engraver, * 1.4.1703 Herrliberg, † 17.6.1768 – CH ⌑ ThB XXXIII.

Ulisch, *Benjamin Friedrich* → **Uhlig,** *Benjamin Friedrich*

Ulisse, goldsmith, f. 24.11.1553 – I ⌑ Bulgari I.2.

Ulisse di Ercolano, goldsmith, f. 15.11.1445 – I ⌑ Bulgari I.3/II.

Ulissi, *Angelo*, goldsmith, f. 23.12.1789, l. 1815 – I ⌑ Bulgari III.

Ulissi, *Edoardo*, goldsmith, f. 1846, l. 20.7.1858 – I ⌑ Bulgari III.

Ulissi, *Fortunato*, goldsmith, f. 30.12.1851 – I ⌑ Bulgari III.

Ulissi, *Giuseppe*, goldsmith, * 1817 Saltara, l. 1848 – I ⌑ Bulgari III.

Ulissi, *Luigi*, goldsmith, silversmith, * about 1792 Saltara, l. 1854 – I ⌑ Bulgari III.

Ulissi, *Salvatore*, goldsmith, * about 1814 or about 1816 Saltara, l. 1859 – I ⌑ Bulgari III.

Ulitin, *Vasilij Ivanovič* (Ulitin, Vasily Ivanovich), photographer, * 1888 Serpuchov, † 1976 Moskau – RUS ⌑ DA XXXI.

Ulitin, *Vasily Ivanovich* (DA XXXI) → **Ulitin,** *Vasilij Ivanovič*

Ulitsch, *Daniel*, medalist, * about 1712, † 13.12.1767 – PL ⌑ ThB XXXIII.

Ulivelli, *Cosimo*, fresco painter, * 1625 Florenz, † 1704 or 8.9.1705 Florenz or Santa Maria a Monte – I ⌑ DEB XI; PittItalSeic; ThB XXXIII.

Ulivelli, *Salvatore*, painter, f. 1601 – I ⌑ DEB XI.

Uliveri, *Valerio*, painter, f. 1571 – I ⌑ Gnoli.

Ulivi, *Pietro*, master draughtsman, portrait painter, genre painter, * 1806 Pistoia, † 1880 Pistoia – I ⌑ Comanducci V; DEB XI; Servolini; ThB XXXIII.

Ulivi, *Raffaello*, architect, f. 1749 – I ⌑ ThB XXXIII.

Ulivieri, *Pietro Paolo* → **Olivieri,** *Pietro Paolo*

Ul'janiščev, *Vasilij Mitrofanovič*, stage set designer, * 1888, † 1934 Ljubljana – SLO, RUS ⌑ Severjuchin/Lejkind.

Uljanoff, *Nikolaj Dmitrijewitsch* (ThB XXXIII) → **Uljanov,** *Nikolaj Dmitrievič*

Uljanoff, *Nikolai Pawlowitsch* (ThB XXXIII; Vollmer VI) → **Uljanov,** *Nikolaj Pavlovič*

Ul'janov, *Borys Petrovyč*, painter, * 19.6.1932 Kiev – UA ⌑ SChU.

Uljanov, *Nikolaj Dmitrievič* (Ul'yanov, Nikolai Dmitrievich; Uljanoff, Nikolai Dmitrijewitsch), landscape painter, * 1816, † 1856 – RUS ⌑ Milner; ThB XXXIII.

Uljanov, *Nikolaj Pavlovič* (Ul'yanov, Nikolai Pavlovich; Ul'yanov, Nikolay Pavlovich; Uljanoff, Nikolai Pawlowitsch), master draughtsman, painter, costume designer, * 1.5.1875 Jelec, † 5.5.1949 Moskau – RUS, F ⌑ DA XXXI; Kat. Moskau II; Milner; ThB XXXIII; Vollmer VI.

Ul'janov, *Petro Martynovyč*, sculptor, * 11.7.1899 Ratovs'k, † 31.3.1964 Kiev – UA ⌑ SChU.

Ul'janova, *Valentyna Andriïvna*, graphic artist, * 5.3.1939 Doneck – UA ⌑ SChU.

Uljé, *I.*, trellis forger, f. 1729 – NL ⌑ ThB XXXIII.

Ulke, goldsmith, f. 1819 – PL, D ⌑ ThB XXXIII.

Ulke, *Heinrich* → **Ulke,** *Henry*

Ulke, *Henry,* portrait painter, genre painter, illustrator, master draughtsman, * 29.1.1821 Frankenstein (Schlesien), † 17.2.1910 Washington (District of Columbia) – D, USA ▭ EAAm III; Falk; Groce/Wallace; ThB XXXIII.

Ulke, *Rob.,* porcelain painter(?), f. before 1888, l. 1894 – D ▭ Neuwirth II.

Ulkienicka, *Uma,* painter, commercial artist, stage set designer, * Wilna(?), † 1943 (Konzentrationslager) Majdanek – PL, LT ▭ Vollmer IV.

Ull, *Vinzenz* → **Uhl,** *Vinzenz*

Ullaque, *Juan de,* calligrapher, f. 1600 – E ▭ Cotarelo y Mori II.

Ullberg, *Eva,* glass artist, * 5.9.1950 Fors Kommun – S ▭ WWCGA.

Ullberg, *Georg* (Ullberg, Georg Edwin; Ullberg, Georg Edvin), portrait painter, etcher, * 10.6.1883 or 10.6.1884 Viipuri, † 19.5.1943 Helsinki – SF ▭ Koroma; Kuvataiteilijat; Nordström; Paischeff; Vollmer IV.

Ullberg, *Georg Edvin* (Koroma; Nordström) → **Ullberg,** *Georg*

Ullberg, *Georg Edwin* (Kuvataiteilijat; Paischeff) → **Ullberg,** *Georg*

Ullberg, *Gustaf* → **Ullberg,** *Laurentius Gustaf*

Ullberg, *Harriet Iréne Elisabeth* (SvK) → **Ullberg,** *Irène*

Ullberg, *Harriet Irène Elisabeth K:son* (SvKL V) → **Ullberg,** *Irène*

Ullberg, *Henry* → **Ullberg,** *Henry Arvid*

Ullberg, *Henry Arvid,* painter, * 31.8.1906, † 15.7.1964 Bromma – S ▭ SvKL V.

Ullberg, *Irène* (Ullberg, Harriet Irène Elisabeth K:son; Ullberg, Harriet Iréne Elisabeth; Ullberg, Irène EK:son), painter, master draughtsman, graphic artist, * 12.6.1930 Strängnäs – S ▭ Konstlex.; SvK; SvKL V.

Ullberg, *Irène EK:son* (Konstlex.) → **Ullberg,** *Irène*

Ullberg, *Johan (1688),* sculptor, painter, * about 1688, † 11.6.1711 Daretorp – S ▭ SvKL V.

Ullberg, *Johan (1708),* sculptor, painter, * about 1708, † 18.4.1778 Finja (Schonen) – S ▭ SvKL V; ThB XXXIII.

Ullberg, *Jonas,* sculptor, painter, f. 1709, l. 1715 – S ▭ SvKL V.

Ullberg, *Laurentius Gustaf,* master draughtsman, * 9.8.1849, † 29.12.1893 Stockholm – S ▭ SvKL V.

Ullberg, *Magnus* (Ullberg Johansson, Magnus), sculptor, * 3.1.1698 Velinge, † 11.5.1770 Habo – S ▭ SvK; SvKL V.

Ullberg, *Magnus Johansson* → **Ullberg,** *Magnus*

Ullberg, *Uno,* architect, * 15.2.1879 Viipuri, † 12.1.1944 Helsinki – SF ▭ ThB XXXIII; Vollmer IV.

Ullberg Johansson, *Magnus* (SvKL V) → **Ullberg,** *Magnus*

Ullberger, *Kurt* (Ullberger, Kurt Sigurd), painter, master draughtsman, graphic artist, * 18.1.1919 Visby – S ▭ Konstlex.; SvK; SvKL V.

Ullberger, *Kurt Sigurd* (SvKL V) → **Ullberger,** *Kurt*

Ullbrich, *Karl,* mason, f. 1778, l. 1780 – PL ▭ ThB XXXIII.

Ulldemolins, *Manuel,* smith, locksmith, f. 1921 – E ▭ Ráfols III.

Ullea, *Mandia,* painter, potter, * 1899 Oltenesci (Fălciu), l. before 1958 – RO ▭ Vollmer IV.

Ulled, *Francesc,* smith, locksmith, f. 1921 – E ▭ Ráfols III.

Ullen → **Arrenberg,** *Johann* (1650)

Ullén, *Olof Vilhelm Sigfrid* (SvK) → **Ullén,** *Sigge*

Ullén, *Sigge* (Ullén, Olof Vilhelm Sigfrid), architect, * 1898 Roslagsbro (Stockholms län), l. before 1974 – S ▭ SvK; Vollmer IV.

Ullerstam, *Anita,* artisan, * 1945 – S ▭ SvK.

Ullfers, *Johann Friedrich Moritz* (Rump) → **Ulffers,** *Moritz*

Ullgren, *Nils,* cabinetmaker, f. 1762, l. 1772 – S ▭ ThB XXXIII.

Ulliac, architect, f. 1770 – F ▭ ThB XXXIII.

Ullik, *Hugo* (Uiiřk, Hugo), landscape painter, illustrator, veduta painter, * 14.5.1838 Prag, † 9.1.1881 Prag – SK, D ▭ Münchner Maler IV; ThB XXXIII; Toman II.

Ullik, *Rudolf,* painter, * 19.11.1900 Wien – A ▭ Fuchs Geb. Jgg. II.

Ullin, painter, f. 1450, l. 1460 – CH ▭ Brun IV.

Ullman, *Alice Wood,* illustrator, painter, * Goshen (Indiana), f. about 1900 – USA ▭ Falk.

Ullman, *Allen,* sculptor, painter, * 25.4.1905 or 27.4.1905 Paris – USA ▭ Edouard-Joseph III; ThB XXXIII; Vollmer IV.

Ullman, *Elis* (Ullman, Lechard Elis), master draughtsman, painter, * 8.4.1890 Varberg, † 19.3.1968 Smøl – DK, S ▭ SvKL V; Vollmer IV; Weilbach VIII.

Ullman, *Erland* → **Ullman,** *Fritz Erland Jacob*

Ullman, *Eugene P.* (Mistress) → **Ullman,** *Alice Wood*

Ullman, *Eugène Paul* (Ullman, Paul), portrait painter, genre painter, landscape painter, * 27.3.1877 New York, † 20.4.1953 Westport (Connecticut)(?) – USA, F ▭ Edouard-Joseph III; Falk; Schurr VI; ThB XXXIII; Vollmer IV.

Ullman, *Fritz Erland Jacob,* painter, master draughtsman, * 20.1.1917 Norrköping – S ▭ SvKL V.

Ullman, *Gad,* painter, * 1935 Tel Aviv – IL ▭ ArchAKL.

Ullman, *Jane* → **Ullman,** *Jane Elisabet*

Ullman, *Jane Elisabet,* painter, * 18.2.1884 Stockholm, l. 1934 – S ▭ SvKL V.

Ullman, *Jane F.,* sculptor, ceramist, f. 1936 – USA ▭ Falk.

Ullman, *Johannes* → **Ullman,** *Johannes Magnus*

Ullman, *Johannes Magnus,* painter, master draughtsman, etcher, * 2.3.1877 Göteborg, † 21.9.1967 Sigtuna – S ▭ SvKL V.

Ullman, *Lechard Elis* (SvKL V; Weilbach VIII) → **Ullman,** *Elis*

Ullman, *Micha,* painter, sculptor, graphic artist, conceptual artist, * 1939 Tel Aviv – IL ▭ DA XXXI.

Ullman, *Nanna* (Johansen-Ullman, Vigga Nanna; Ullman, Vigga Nanna), sculptor, * 2.5.1888 Kopenhagen, † 21.5.1964 Göteborg – S, DK ▭ Konstlex.; SvK; SvKL III; Weilbach IV.

Ullman, *Paul* (ThB XXXIII) → **Ullman,** *Eugène Paul*

Ullman, *Paul,* painter, graphic artist, * 1904(?) or 4.4.1906 Paris, † 14.4.1944 or 25.8.1944 Belfort – USA, F ▭ Falk; Vollmer IV.

Ullman, *Robert Edvard,* painter, * 14.6.1829, l. 1853 – S ▭ SvKL V.

Ullman, *Sigfrid* (Ullman, Sigfrid Benjamin), landscape painter, portrait painter, master draughtsman, * 3.2.1886 Varberg, † 28.2.1960 Göteborg – S ▭ Konstlex.; SvK; SvKL V; ThB XIX; ThB XXXIII; Vollmer IV.

Ullman, *Sigfrid Benjamin* (SvKL V; ThB XIX; ThB XXXIII) → **Ullman,** *Sigfrid*

Ullman, *Stéphane,* master draughtsman, engraver, * 1921 Paris – F ▭ Bénézit.

Ullman, *Uddo* → **Ullman,** *Uddo Lechard*

Ullman, *Uddo Lechard,* master draughtsman, * 1.5.1837 Göteborg, † 2.1.1930 Uppsala – S ▭ SvKL V.

Ullman, *Vigga Nanna* (SvK) → **Ullman,** *Nanna*

Ullman, *W. M.,* painter, f. 1882 – GB ▭ Wood.

Ullmann (1701), painter, f. 1701 – D ▭ ThB XXXIII.

Ullmann, *von (1699),* engineer, f. 1699, † about 1734 – D ▭ ThB XXXIII.

Ullmann, *Alfred,* jeweller, f. 1919 – A ▭ Neuwirth Lex. II.

Ullmann, *Christian,* painter, f. 1667, † before 15.6.1693 Dresden – D ▭ ThB XXXIII.

Ullmann, *Christoph,* bell founder, f. 1728, l. 1740 – CZ ▭ ThB XXXIII.

Ullmann, *Ernest,* designer, master draughtsman, glass painter, sculptor, illustrator, * 21.9.1900 München, † 1975 Sandton (Transvaal) – ZA ▭ Berman.

Ullmann, *F.,* goldsmith(?), f. 1877, l. 1878 – A ▭ Neuwirth Lex. II.

Ullmann, *Franz (1809),* painter, * 1809 Wien, † 17.9.1870 Wien – A ▭ Fuchs Maler 19.Jh. IV; ThB XXXIII.

Ullmann, *Franz (1822),* porcelain colourist, * 1822 Schlaggenwald, † 1843 – CZ ▭ Neuwirth II.

Ullmann, *Franz (1851),* glass grinder, f. 1851 – CZ ▭ ThB XXXIII.

Ullmann, *Friedrich(?)* → **Ullmann,** *F.*

Ullmann, *Gerhard,* painter, lithographer, * 1907 Geringswalde – D ▭ KüNRW IV.

Ullmann, *Günter,* cartoonist, graphic artist, * 1950 Bad Tölz – D ▭ Flemig.

Ullmann, *Gyula* (Kármán und Ullmann), architect, * 1872 Budapest, † 11.6.1926 Budapest – H ▭ DA XVII; ThB XXXIII.

Ullmann, *Heinrich,* painter, architect, * 15.4.1872 Göllheim, † 12.6.1953 München – D ▭ Münchner Maler VI.

Ullmann, *Ignaz* (Ullman, Vojtěch Ignác), architect, * 23.4.1822 Prag, † 17.9.1897 Příbram – CZ, A ▭ ThB XXXIII; Toman II.

Ullmann, *Johann,* porcelain painter, * 1824, l. 1849 – CZ ▭ Neuwirth II.

Ullmann, *Josef* → **Ullmann,** *József*

Ullmann, *Josef (1870),* landscape painter, * 13.6.1870 Nekmiře, † 31.5.1922 Vinohrady – CZ ▭ Toman II.

Ullmann, *József,* still-life painter, * 1833 – H ▭ ThB XXXIII.

Ullmann, *Julius* → **Ullmann,** *Gyula*

Ullmann, *Julius,* landscape painter, * 7.4.1861 Linz (Donau), † 1.8.1918 Salzburg – A ▭ Fuchs Maler 19.Jh. IV; ThB XXXIII.

Ullmann, *Maria,* costume designer, painter, * 1905 Wien – D, A ▭ Fuchs Maler 20.Jh. IV; ThB XXXIII; Vollmer IV.

Ullmann, *Marie,* genre painter, * 1839 Mníšek – CZ ▭ ThB XXXIII.

Ullmann, *Mary* → **Ullmann-Martens,** *Mary*

Ullmann, *Max,* painter, graphic artist, artisan, * 12.1.1874 Rackschütz, l. 1920 – D ⌧ ThB XXXIII.

Ullmann, *Monica Bella* → **Broner,** *Monica Bella*

Ullmann, *Paul,* goldsmith, f. 1918 – A ⌧ Neuwirth Lex. II.

Ullmann, *Reinhold,* porcelain painter (?), f. 1894, l. 1907 – CZ ⌧ Neuwirth II.

Ullmann, *Renée,* watercolourist, f. before 1960, l. 1962 – F ⌧ Bauer/Carpentier V.

Ullmann, *Robert,* sculptor, * 18.7.1903 Mönchengladbach – A, D ⌧ Davidson I; ThB XXXIII; Vollmer IV.

Ullmann, *Rudolf Franz,* landscape painter, * 8.12.1889 Troppau, † 1.2.1973 Wien – A ⌧ Fuchs Geb. Jgg. II; ThB XXXIII; Vollmer IV.

Ullmann, *Silvia,* ceramist, * 1947 Attersee – D ⌧ WWCCA.

Ullmann, *Uschi,* glass artist, * 1957 Buenos Aires – RA, D, USA ⌧ WWCGA.

Ullmann, *Walter,* painter, * 1861 (?) London, † 6.1882 Gretz – GB, F ⌧ ThB XXXIII.

Ullmann-Martens, *Mary,* painter, artisan, f. 1927 – LV, D ⌧ Hagen.

Ullmannová-Rotkyová, *Marie,* painter, * 6.4.1839 Mníšek pod Brdy – CZ ⌧ Toman II.

Ullmark, *Andrew V.,* painter, * 1865, l. 1908 – S, USA ⌧ Falk.

Ullmer, *Frederick,* painter, f. 1885 – GB ⌧ Johnson II; Wood.

Ullmer, *Otto,* assemblage artist, * 1904 Stuttgart, † 1973 – D ⌧ Nagel.

Ullmeyer, *Christoph,* clockmaker, f. about 1680 – D ⌧ ThB XXXIII.

Ulloa, *A. S.* (Sánchez de Ulloa, Antonio), copper engraver, f. 1731, l. 1757 – E ⌧ Páez Rios III; ThB XXXIII.

Ulloa, *Alberto,* painter, * 1.1.1950 Altamira – DOM, E ⌧ EAPD.

Ulloa, *Gabriel,* painter, gilder, f. 1630, l. 1633 – E ⌧ ThB XXXIII.

Ulloa, *Joseph de,* painter, f. 1707 – MEX ⌧ Toussaint.

Ulloa, *Manuela,* painter, f. 1897 – E ⌧ Cien años XI.

Ulloa, *Victor,* painter, * 1961 Santo Domingo – DOM ⌧ EAPD.

Ullrich, *A. A.,* porcelain painter, flower painter, f. about 1910 – D ⌧ Neuwirth II.

Ullrich, *Albert H.,* painter, * 24.4.1869 Berlin, l. 1947 – USA, D ⌧ Falk; ThB XXXIII.

Ullrich, *Albert H.* (Mistress) → **Ullrich,** *Hattie Edsall Thorp*

Ullrich, *B.* (EAAm III) → **Ullrich,** *Beatrice*

Ullrich, *Beatrice* (Ullrich, B.), painter, lithographer, designer, * 26.8.1907 Evanston (Illinois) – USA ⌧ EAAm III; Falk.

Ullrich, *Beppo,* painter, restorer, * 1934 Sennfeld – D ⌧ KüNRW VI.

Ullrich, *Carl Friedrich Wilhelm,* porcelain painter who specializes in an Indian decorative pattern, * 9.1.1770 Marienberg, l. 31.12.1813 – D ⌧ Rückert.

Ullrich, *Carl Wilhelm,* lithographer, * 10.1.1815 Torgau, † 18.10.1875 Dresden – D ⌧ ThB XXXIII.

Ullrich, *Christopher,* ceramist, * 1956 – D ⌧ WWCCA.

Ullrich, *Curt* (Ullrich, Kurt (1873)), painter, graphic artist, * 19.1.1873 Schkeuditz (Leipzig), † 7.6.1946 Garmisch-Partenkirchen – D, A ⌧ Fuchs Maler 19.Jh. Erg.-Bd II; Münchner Maler VI; ThB XXXIII.

Ullrich, *E. W.,* painter, f. 1915 – USA ⌧ Falk.

Ullrich, *Erich,* icon painter, * 11.3.1919 Wien – A ⌧ Fuchs Maler 20.Jh. IV; List.

Ullrich, *Franz J.,* porcelain painter (?), f. 1908 – CZ ⌧ Neuwirth II.

Ullrich, *Friedrich* → **Ulrich,** *Friedrich*

Ullrich, *Friedrich Andreas,* sculptor, * about 1750 or about 1760 Meißen (?), l. 9.1812 – D, RUS, F ⌧ ThB XXXIII.

Ullrich, *Frits Leopold* (ThB XXXIII) → **Ullrich,** *Fritz*

Ullrich, *Fritz* (Ullrich, Fritz Leopold; Ullrich, Frits Leopold), architect, * 29.3.1860 Göteborg, † 23.9.1917 – S ⌧ SvK; ThB XXXIII.

Ullrich, *Fritz Leopold* (SvK) → **Ullrich,** *Fritz*

Ullrich, *Gottfried,* sculptor, cabinetmaker, painter, * Zwönitz (?), f. 1701, l. 1708 – D ⌧ ThB XXXIII.

Ullrich, *Gunther,* graphic artist, * 1925 Würzburg – D ⌧ Vollmer VI.

Ullrich, *Hans,* master draughtsman, f. 1617 – D ⌧ ThB XXXIII.

Ullrich, *Hans Henrich Christian* (Weilbach VIII) → **Ulrich,** *Hans Henrich Christian*

Ullrich, *Hattie Edsall Thorp,* painter, * 20.8.1870 Evanston (Illinois), l. 1910 – USA ⌧ Falk.

Ullrich, *Heinrich (1595),* master draughtsman, copper engraver, f. about 1595, † after 5.12.1621 Nürnberg – D, A ⌧ ThB XXXIII.

Ullrich, *Helmut,* figure painter, portrait painter, landscape painter, * 1915 Dortmund – D ⌧ Vollmer IV.

Ullrich, *J. D. Prendergast* (Mistress) → **Ullrich,** *Beatrice*

Ullrich, *Joh.* → **Ullrich,** *Friedrich Andreas*

Ullrich, *Joh. Andr.* → **Ullrich,** *Friedrich Andreas*

Ullrich, *Josef,* painter, silhouette cutter, * 1815, † 1867 – CZ ⌧ ThB XXXIII.

Ullrich, *K.,* flower painter, f. 1908 – A ⌧ Fuchs Maler 19.Jh. IV.

Ullrich, *Kuc* → **Ullrich,** *Kurt (1941)*

Ullrich, *Kurt* (Fuchs Maler 19.Jh. Erg.-Bd II) → **Ullrich,** *Curt*

Ullrich, *Kurt (1941),* graphic artist, * 23.1.1941 Baden (Wien) – A ⌧ Fuchs Maler 20.Jh. IV.

Ullrich, *Kurt Friedrich Hermann* → **Ullrich,** *Curt*

Ullrich, *Raimund,* painter, * 3.12.1869 Graz, † 26.3.1932 Wien – A ⌧ Fuchs Maler 19.Jh. Erg.-Bd II.

Ullrich, *Robert,* painter, f. 1956 – D ⌧ Vollmer IV.

Ullrych, *Bohumil,* painter, * 12.12.1893 Velký Bor, † 7.2.1948 Prag – CZ ⌧ Toman II.

Ulls Menuts, sculptor, f. 1901 – E ⌧ Ráfols III.

Ullström, *Emanuel,* porcelain former, * 1725, † 21.11.1780 – S ⌧ SvKL V.

Ullström, *Johan,* faience painter, f. 1767, l. 1796 – S ⌧ SvKL V.

Ullström, *Staffan* → **Ullström,** *Tord Bjarne Staffan*

Ullström, *Tord Bjarne Staffan,* master draughtsman, * 7.5.1949 Alsike – S ⌧ SvKL V.

Ullu, *Giovanni,* modeller, † about 1840 Cagliari – I ⌧ ThB XXXIII.

Ulm, *Alexander,* painter, * about 1585, l. 22.5.1601 – D ⌧ ThB XXXIII.

Ulm, *Egidius* → **Ulm,** *Yelis*

Ulm, *Émile,* fruit painter, etcher, flower painter, * Rochefort-sur-Mer, f. before 1864, l. 1866 – F ⌧ Pavière III.2; ThB XXXIII.

Ulm, *Erhard,* glass painter, f. 1601 – D ⌧ ThB XXXIII.

Ulm, *Hans von* → **Acker,** *Hans*

Ulm, *Hans von (1378)* (Brun IV) → **Hans von Ulm** (1378)

Ulm, *Hans von (1441)* (Brun IV) → **Hans von Ulm** (1441)

Ulm, *Hans von (1482)* (Brun IV) → **Hans von Ulm** (1482)

Ulm, *John Louis* (EAAm III) → **Ulm,** *John Louis Dink*

Ulm, *John Louis Dink* (Ulm, John Louis), illustrator, cartoonist, * 18.9.1907 McKeesport (Pennsylvania) – USA ⌧ EAAm III; Falk.

Ulm, *Yelis,* dice maker, f. 1445, l. 1448 – D ⌧ Merlo.

Ulma, *da* → **Griesinger,** *Jakob*

Ulman, no-artist, f. about 1800, l. 1816 – A ⌧ ThB XXXIII.

Ulman, *Elinor,* painter, illustrator, cartoonist, * 21.2.1910 Baltimore (Maryland) – USA ⌧ EAAm III; Falk.

Ulman, *Melchior,* goldsmith, * Leitershofen, f. 1563, l. 1610 (?) – D ⌧ Seling III.

Ulman, *Michael,* goldsmith, * Leitenhofen, f. 1561, l. 1572 – D ⌧ Seling III.

Ulman, *Stanislav,* painter, graphic artist, * 24.6.1898 Podhlásky – CZ ⌧ Toman II.

Ulmann, *Alexander,* painter, * Nürnberg (?), f. 1603 – D ⌧ ThB XXXIII.

Ulmann, *Benedikt,* bookbinder, f. 1585 – CH ⌧ ThB XXXIII.

Ulmann, *Benjamin,* portrait painter, history painter, genre painter, * 24.5.1829 Blotzheim, † 24.2.1884 Paris – F, I ⌧ Bauer/Carpentier V; Delouche; PittItalOttoc; Schurr IV; ThB XXXIII.

Ulmann, *Bernhart,* mason, f. 1556 – D ⌧ Schnell/Schedler.

Ulmann, *Doris,* photographer, * 29.5.1882 or 1884 New York, † 28.8.1934 New York – USA ⌧ DA XXXI; Falk; Naylor.

Ulmann, *Émile* (Ulmann, Émile-James-Samuel), architect, * 1844 Paris, † 12.1902 Paris – F ⌧ Delaire; ThB XXXIII.

Ulmann, *Émile-James-Samuel* (Delaire) → **Ulmann,** *Émile*

Ulmann, *Eugene-Paul* → **Ullman,** *Eugène Paul*

Ulmann, *Franz,* stucco worker, f. 1690, l. 1725 – D ⌧ Schnell/Schedler.

Ulmann, *Gertrud,* painter, * 2.9.1876 Greifswald – D ⌧ ThB XXXIII.

Ulmann, *Hannß,* mason, f. 1550 – D ⌧ Schnell/Schedler.

Ulmann, *Hans,* instrument maker, f. 12.9.1520 – CH ⌧ Brun IV.

Ulmann, *Johann,* stucco worker, f. 1725, l. 1750 – D ⌧ Schnell/Schedler.

Ulmann, *Kaspar,* painter, f. 1507 – D ⌧ ThB XXXIII.

Ulmann, *Raoul André,* painter, * 1867 Paris, l. 1909 – F ⌧ ThB XXXIII.

Ulmann, *Samuel Émile James* → **Ulmann,** *Émile*

Ulmann, *Vojtěch Ignác* (Toman II) → **Ullmann,** *Ignaz*

Ulmelli, *Paolo,* wood sculptor, f. 1684 – I ⌑ ThB XXXIII.

Ulmer, *August Wilhelm,* landscape painter, * 2.6.1874 Marktredwitz, † 2.7.1905 Dresden – D ⌑ ThB XXXIII.

Ulmer, *Axel* (Ulmer, Axel Johannes), figure painter, * 1.3.1884 Tingsted or Taaderup (Falster), † 2.3.1961 – DK ⌑ ThB XXXIII; Vollmer IV; Weilbach VIII.

Ulmer, *Axel Johannes* (ThB XXXIII; Weilbach VIII) → **Ulmer,** *Axel*

Ulmer, *Christian,* minter, f. 4.12.1610, l. 1624 – D ⌑ Zülch.

Ulmer, *Christoffer,* architect, f. 1595 – DK ⌑ Weilbach VIII.

Ulmer, *Georg* (Ulmer, Georg Nicolaj Albert; Ulmer, Georg Nicolai Albert), sculptor, * 19.2.1886 Kopenhagen, † 19.9.1920 Kopenhagen – DK ⌑ ThB XXXIII; Weilbach VIII.

Ulmer, *Georg Nicolai Albert* (ThB XXXIII) → **Ulmer,** *Georg*

Ulmer, *Georg Nicolaj Albert* (Weilbach VIII) → **Ulmer,** *Georg*

Ulmer, *Hans (1598),* goldsmith, f. 1598, l. 1618 – CH ⌑ ThB XXXIII.

Ulmer, *Hans (1886),* painter, * 24.12.1886 München, l. before 1939 – D ⌑ ThB XXXIII.

Ulmer, *Hans Heinrich (1612),* goldsmith, f. 1612, † 1623 – CH ⌑ Brun III.

Ulmer, *Hans Heinrich (1653),* goldsmith, * 13.9.1653 Zürich, l. 1681 – CH ⌑ Brun III.

Ulmer, *Heinrich,* goldsmith(?), f. 1868, l. 1873 – A ⌑ Neuwirth Lex. II.

Ulmer, *J. G.,* painter, f. before 1727 – D ⌑ ThB XXXIII.

Ulmer, *Johann Conrad,* reproduction engraver, * 1783 Berolzheim (Mittel-Franken), † 26.8.1820 Frankfurt (Main) – D, F ⌑ ThB XXXIII.

Ulmer, *Johannes* → **Hans von Ulm** (1480)

Ulmer, *Josef,* goldsmith(?), f. 1888, l. 1892 – A ⌑ Neuwirth Lex. II.

Ulmer, *Kaspar (1580),* painter, f. about 1580(?) – CH ⌑ Brun III.

Ulmer, *Kaspar (1691)* (Ulmer, Kaspar), goldsmith, † 1691 – CH ⌑ ThB XXXIII.

Ulmer, *Ludwig,* goldsmith(?), f. 1865 – A ⌑ Neuwirth Lex. II.

Ulmer, *Oskar* (Ulmer, Oskar E.), sculptor, painter, * 19.6.1888 Hamburg, l. before 1958 – D ⌑ ThB XXXIII; Vollmer IV.

Ulmer, *Oskar E.* (ThB XXXIII) → **Ulmer,** *Oskar*

Ulmer, *P.,* portrait painter, f. 1722 – D ⌑ ThB XXXIII.

Ulmer, *Willy* → **Ulmer,** *August Wilhelm*

Ulmer-Stichel, *Dörte,* painter, graphic artist, * 1.12.1888 Buenos Aires, l. before 1958 – D ⌑ ThB XXXIII; Vollmer IV.

Ulmetto, *Paolo* → **Ulmelli,** *Paolo*

Ulmgren, *Pehr* → **Ulmgren,** *Per*

Ulmgren, *Per,* painter, master draughtsman, * 18.2.1767 Angelstad, † 31.5.1846 Stockholm – S ⌑ SvKL V; ThB XXXIII.

Ulmi, *Gottlieb,* sculptor, medalist, * 22.3.1921 Littau (Luzern) – CH ⌑ KVS; LZSK; Plüss/Tavel II.

Ulmo, *Robert de* → **Robert de Holmcultram**

Ulmschneider, *Edmund,* painter, * 1881 Heilbronn, l. before 1986 – D ⌑ Nagel.

Ulmschneider, *Frank J.,* painter, f. 1927 – USA ⌑ Falk.

Ulmu, *Matilda,* painter, * 9.8.1917 Bukarest – RO ⌑ Barbosa.

Ulmus, *Giov. Paolo* → **Olmo,** *Giov. Paolo*

Ulmus, *Giovanni Paolo* → **Olmo,** *Giov. Paolo*

Ulner, *Heinrich* → **Eulner,** *Heinrich*

Ulner, *Jacob,* cabinetmaker, * Dendermonde(?), f. 1622, l. 1639 – B, NL ⌑ ThB XXXIII.

Ulner, *Jeremias* → **Eulner,** *Jeremias*

Ulp, *Clifford McCormick,* painter, illustrator, * 23.8.1885 Olean (New York), † 11.1.1957 Rochester (New York) – USA ⌑ EAAm III; Falk; ThB XXXIII.

Ulpen, *Hans* → **Elpen,** *Hans*

Ulphen, *Harmanna Jacoba van,* painter, master draughtsman, * 30.4.1818 Amsterdam (Noord-Holland), l. 1871 – NL ⌑ Scheen II.

Ulprecht, *Ernst Markus,* master draughtsman, * 28.11.1770, † 2.12.1831 Dorpat – EW, D ⌑ ThB XXXIII.

Ulreich, *Eduard Buk,* figure painter, master draughtsman, lithographer, * 13.2.1889 Güns, l. before 1962 – USA, H ⌑ EAAm III; Falk; Samuels; ThB XXXIII; Vollmer IV.

Ulreich, *Edward B.* (Mistress) → **Ulreich,** *Nura*

Ulreich, *Fritzi,* painter, f. 1910 – A ⌑ Fuchs Maler 19.Jh. Erg.-Bd II.

Ulreich, *Nura* (Ulreich, Nura Woodson), painter, illustrator, lithographer, * 1900 Kansas City (Montana), † 25.10.1950 New York – USA ⌑ Falk; Vollmer IV.

Ulreich, *Nura Woodson* (Falk) → **Ulreich,** *Nura*

Ulreich, *R.,* genre painter, animal painter, f. about 1908, l. about 1915 – A ⌑ Fuchs Maler 19.Jh. Erg.-Bd II.

Ulric, goldsmith, f. 1490, l. about 1500(?) – B, NL ⌑ ThB XXXIII.

Ulrich (1666 Glockengießer-Familie) (ThB XXXIII) → **Ulrich,** *Ambrosius*

Ulrich (1666 Glockengießer-Familie) (ThB XXXIII) → **Ulrich,** *Constantin*

Ulrich (1666 Glockengießer-Familie) (ThB XXXIII) → **Ulrich,** *Joh. Georg*

Ulrich (1666 Glockengießer-Familie) (ThB XXXIII) → **Ulrich,** *Johannes (1681)*

Ulrich (1666 Glockengießer-Familie) (ThB XXXIII) → **Ulrich,** *Johannes (1702)*

Meister Ulrich → **Rosenstein,** *Ulrich*

Ulrich → **Ullin**

Ulrich, porcelain painter, f. 1879, l. 1925 – F ⌑ Neuwirth II.

Ulrich (973) (Ulrich (973)), calligrapher, miniature painter, † 973 – D ⌑ D'Ancona/Aeschlimann; ThB XXXIII.

Ulrich (984) (Ulrich (1)), architect, f. 984, l. 990 – CH, D ⌑ ThB XXXIII.

Ulrich (1301) (Olricus de Wildeshusen), bell founder, f. 1300, l. 1350 – D ⌑ Focke; ThB XXXIII.

Ulrich (1350), miniature painter, f. 1350, l. 1358 – CZ ⌑ D'Ancona/Aeschlimann; ThB XXXIII.

Ulrich (1401), sculptor, f. 1401 – F ⌑ ThB XXXIII.

Ulrich (1405), stonemason, † 1405 St. Lambrecht – A ⌑ ThB XXXIII.

Ulrich (1406), building craftsman, f. 1405 – CH ⌑ Brun III.

Ulrich (1419), bell founder, f. about 1419, l. about 1438 – D ⌑ Sitzmann; ThB XXXIII.

Ulrich (1420), bell founder, f. 1420 – CH ⌑ ThB XXXIII.

Ulrich (1424), painter, f. 1424 – D ⌑ ThB XXXIII.

Ulrich (1427), bell founder, f. 1427 – D ⌑ Zülch.

Ulrich (1455), carver, f. 1455, † 21.2.1491 Ansbach – D ⌑ Sitzmann; ThB XXXIII.

Ulrich (1457), painter, f. 1457, † about 1500 – D ⌑ Sitzmann; ThB XXXIII.

Ulrich (1470), wood sculptor, carver, painter, f. about 1470 – D ⌑ ThB XXXIII.

Ulrich (1471), stonemason, f. 1471 – D ⌑ ThB XXXIII.

Ulrich (1482) (Ulrich), stonemason, f. 1482 – A ⌑ List; ThB XXXIII.

Ulrich (1487), stonemason, f. 1487 – CH ⌑ Brun III.

Ulrich (1493), wood sculptor, carver, f. 1493 – D ⌑ ThB XXXIII.

Ulrich (1506), architect, f. 1506 – D ⌑ ThB XXXIII.

Ulrich (1545), mason, f. 1545 – CH ⌑ Brun III.

Ulrich (1546), stonemason, f. 15.1.1546, l. 1554 – D ⌑ Sitzmann; ThB XXXIII.

Ulrich (1568), stonemason, * Luzern, f. 1568 – CH ⌑ Brun III; ThB XXXIII.

Ulrich (1761), carpenter, f. 1761 – CH ⌑ ThB XXXIII.

Ulrich, *Abraham,* master draughtsman, * 1721, † 1755 – DK ⌑ Weilbach VIII.

Ulrich, *Adam,* painter, f. 1629 – CZ ⌑ Toman II.

Ulrich, *Ambrosius,* bell founder, f. 1666 – D ⌑ ThB XXXIII.

Ulrich, *Anton,* architect, * 1825 Brandeis (Elbe), † 15.5.1878 Obřan (Mähren) – CZ, SLO ⌑ ThB XXXIII.

Ulrich, *Antonín (1913),* painter, * 6.5.1913 Prag – CZ ⌑ Toman II.

Ulrich, *Antun* (Ulrich, Antun (ml.)), architect, * 24.9.1902 Zagreb – HR ⌑ ELU IV.

Ulrich, *August,* portrait painter, f. 1809 – D ⌑ ThB XXXIII.

Ulrich, *B.,* medalist, f. about 1720 – CH ⌑ Brun III.

Ulrich, *Boas,* goldsmith, * 1550 Nürnberg, † 1624 Augsburg – D ⌑ Seling III; ThB XXXIII.

Ulrich, *Carl,* lithographer, f. 1825 – CH ⌑ ThB XXXIII.

Ulrich, *Caspar,* goldsmith, f. 1539, † 1556 Nürnberg(?) – D ⌑ Kat. Nürnberg.

Ulrich, *Caspar Conrad,* architect, * 23.5.1846 Zürich, † 13.3.1899 Zürich – CH ⌑ Brun III.

Ulrich, *Charles F.* → **Ulrich,** *Charles Frederic*

Ulrich, *Charles F. (1889),* painter, f. 1889, l. 1897 – GB ⌑ Wood.

Ulrich, *Charles Frederic* (Ulrich, Charles F.), genre painter, * 18.10.1858 New York, † 15.5.1908 Berlin – USA, D, I ⌑ Falk; ThB XXXIII.

Ulrich, *Charles Frederick* → **Ulrich,** *Charles Frederic*

Ulrich, *Christian,* architect, * 27.4.1836 Wien, l. after 1885 – A, H ⌑ ThB XXXIII.

Ulrich, *Christian Friedrich,* architect, cartographer, * 22.12.1764 or 22.12.1765 Bautzen, † 3.1.1828 Frankfurt (Main) – D ⌑ ThB XXXIII.

Ulrich, *Constantin,* bell founder, f. 1722, l. 1725 – D ⌑ ThB XXXIII.

Ulrich, *Edward,* painter, f. 1915 – USA ⌑ Falk.

Ulrich, *Elke,* painter, graphic
artist, * 24.2.1940 Berlin – D
□ Wolff-Thomsen.

Ulrich, *František (1710),* painter,
† 15.11.1710 – CZ □ Toman II.

Ulrich, *František Josef,* painter,
f. 23.5.1707, l. 1726 – CZ □ Toman II.

Ulrich, *Franz,* animal painter, genre
painter, master draughtsman, illustrator,
* 16.10.1851 Neuruppin – D □ Flemig;
ThB XXXIII.

Ulrich, *Franz Joseph,* illuminator, f. 1706,
l. 1720 – CZ □ ThB XXXIII.

Ulrich, *Fred J.,* painter, f. 1898, l. 1901
– USA □ Falk.

Ulrich, *Friedrich,* landscape painter,
* about 1778 Altenburg (Sachsen) –
D □ ThB XXXIII.

Ulrich, *Friedrich Andreas* → **Ullrich,**
Friedrich Andreas

Ulrich, *Friedrich Karl,* painter, ceramist,
* 10.5.1883 Halle-Giebichenstein – D
□ ThB XXXIII.

Ulrich, *Georg (1547)* (Ulrich, Georg),
goldsmith, f. 1547, † before 1589 – D
□ Kat. Nürnberg; ThB XXXIII.

Ulrich, *Georg (1750),* stucco worker,
* Rohr (Nieder-Bayern)(?), f. 1750 – D
□ ThB XXXIII.

Ulrich, *Georg Friedrich,* master
draughtsman, * 1724, † 1766 – DK
□ Weilbach VIII.

Ulrich, *Georg Hubert,* painter, f. 1785,
l. 1790 – D □ Markmiller.

Ulrich, *Gerhard,* painter, graphic
artist, illustrator, * 19.12.1903
Berlin, † 27.3.1988 Gütersloh –
D □ Davidson II.2; KüNRW V;
Vollmer IV.

Ulrich, *Gerty,* painter, f. about 1951 – A
□ Fuchs Maler 20.Jh. IV.

Ulrich, *Géza,* figure painter, stage set
designer, fresco painter, still-life painter,
* 23.4.1881 Budapest, l. 1920 – CH, H
□ MagyFestAdat; ThB XXXIII.

Ulrich, *Giovanni,* goldsmith, f. 1604,
l. 1606 – I □ Bulgari I.2.

Ulrich, *Gottfried,* painter, f. about 1650
– D □ ThB XXXIII.

Ulrich, *H.(?)* → **Ulrich**

Ulrich, *Hannß* (Ulrich, Hans (2)),
goldsmith, f. 1597 Nürnberg, † 1633
– D □ Kat. Nürnberg.

Ulrich, *Hans* → **Ulrich,** *Johann*

Ulrich, *Hans (1428),* goldsmith, f. 1428,
l. 1440 – D □ ThB XXXIII.

Ulrich, *Hans (1514),* carpenter, f. 1514
– CH □ Brun IV.

Ulrich, *Hans (1515),* bell founder, f. 1515
– CH □ ThB XXXIII.

Ulrich, *Hans (1599)* (Ulrich, Hans (1)),
goldsmith, * 1561 Nürnberg, † 1599
– D □ Kat. Nürnberg.

Ulrich, *Hans (1643),* painter, * Luzern or
Schwyz(?), f. 1643 – CH □ Brun III.

Ulrich, *Hans* (2) (Kat. Nürnberg) →
Ulrich, *Hannß*

Ulrich, *Hans Caspar,* painter, master
draughtsman, lithographer, * 30.8.1880
Zürich, † 20.5.1950 Zürich – CH
□ Plüss/Tavel II; Ries; ThB XXXIII;
Vollmer IV.

Ulrich, *Hans Christian,* painter, f. 1710
– DK □ Weilbach VIII.

Ulrich, *Hans Georg (1691),* trellis forger,
f. 1691 – D □ ThB XXXIII.

Ulrich, *Hans Georg (1724),* mason,
f. 1724, l. 1725 – D □ ThB XXXIII.

Ulrich, *Hans Henrich Christian* (Ullrich,
Hans Henrich Christian), copper
engraver, * about 1717, † after 1743
– DK □ Weilbach VIII.

Ulrich, *Hans Kaspar,* goldsmith,
* 30.8.1703 Zürich, † 1778 – CH
□ Brun III.

Ulrich, *Hans Rudolf,* goldsmith,
* 11.10.1589 Zürich, † 17.1.1659 – CH
□ Brun III.

Ulrich, *Hans Ulrich (1655),* goldsmith,
* 8.1.1655 Zürich, † 3.12.1725 – CH
□ Brun III.

Ulrich, *Hans Ulrich (1698),* goldsmith,
* 1698 Zürich, † 29.7.1720 – CH
□ Brun III.

Ulrich, *Henri,* landscape painter, still-life
painter, * 15.1.1911 Oberbronn – F
□ Bauer/Carpentier V.

Ulrich, *Hermann,* landscape painter,
* 1.9.1904 Wien, † 23.11.1961 Wien
– A □ Fuchs Maler 20.Jh. IV;
Vollmer VI.

Ulrich, *Hermann Christ.,* painter, f. 1797,
† 3.1.1823 Hamburg – D □ Rump.

Ulrich, *Hertha* (Rühmkorf-Ulrich,
Hertha-Henriette), portrait painter,
* 1908 Hildesheim or Berlin – D
□ KüNRW V.

Ulrich, *J.,* master draughtsman, f. 1851
– CH □ Brun IV.

Ulrich, *J. B.,* master draughtsman, f. 1701
– CH □ ThB XXXIII.

Ulrich, *Jakob (1709),* sculptor, * about
1709, † 1800 – D □ ThB XXXIII.

Ulrich, *Jakob (1776),* mason, f. 1776,
l. 1814 – D □ ThB XXXIII.

Ulrich, *Jeremias,* goldsmith, f. 1614,
† 1628 – D □ Seling III.

Ulrich, *Jörg* → **Ulrich,** *Georg* (1547)

Ulrich, *Joh. Christian,* sculptor, f. 1680,
l. 1681 – D, CZ □ ThB XXXIII.

Ulrich, *Joh. Georg* → **Ulrich,** *Georg*
(1750)

Ulrich, *Joh. Georg,* bell founder, f. 1699,
l. 1716 – D □ ThB XXXIII.

Ulrich, *Joh. Gottlieb,* painter, f. 1804
– PL, D □ ThB XXXIII.

Ulrich, *Johan,* pearl embroiderer, f. 1658
– S □ SvKL V.

Ulrich, *Johan J.,* jeweller, * about 1720
Kopenhagen, † 1769 – DK □ Bøje I.

Ulrich, *Johan Jacob* (Zülch) → **Ulrich,**
Johann Jakob (1704)

Ulrich, *Johann,* painter, f. 1604, l. 1605
– S □ SvKL V.

Ulrich, *Johann Baptist,* architect, * 1791,
† 1876 – D □ ThB XXXIII.

Ulrich, *Johann Georg* → **Ulrich,** *Georg*
(1750)

Ulrich, *Johann-Jakob* (Delouche) →
Ulrich, *Johann Jakob* (1798)

Ulrich, *Johann Jakob (1610),* portrait
painter, * 1610 Zürich, † 1680 Zürich
– CH □ ThB XXXIII.

Ulrich, *Johann Jakob (1704)* (Ulrich,
Johan Jacob), wallpaper painter, f. 1704,
† before 1731 – D □ ThB XXXIII;
Zülch.

Ulrich, *Johann Jakob (1798)* (Ulrich,
Johann-Jakob), landscape painter, marine
painter, * 28.2.1798 Andelfingen,
† 17.3.1877 Zürich – CH, F
□ DA XXXI; Delouche; ThB XXXIII.

Ulrich, *Johann Joachim,* pewter caster,
f. 1776 – D □ ThB XXXIII.

Ulrich, *Johann P.* → **Ulbrich,** *Johann
Pius*

Ulrich, *Johannes (1475),* cabinetmaker,
f. 1475 – CH □ ThB XXXIII.

Ulrich, *Johannes (1565),* architect,
sculptor, f. 1565 – PL □ ThB XXXIII.

Ulrich, *Johannes (1681),* bell founder,
f. 1681, l. 1699 – D □ ThB XXXIII.

Ulrich, *Johannes (1702),* bell founder,
f. 1702, l. 1732 – D □ ThB XXXIII.

Ulrich, *Josef (1857)* (Toman II) → **Ulrich,**
Joseph (1857)

Ulrich, *Joseph (1768),* potter, f. 1768
– CZ □ ThB XXXIII.

Ulrich, *Joseph (1857)* (Ulrich, Josef
(1857)), master draughtsman, illustrator,
* 28.2.1857 Raudnitz (Böhmen),
† 6.10.1930 Raudnitz (Böhmen) – CZ
□ ThB XXXIII; Toman II.

Ulrich, *Karl Dominik,* painter, † 10.1.1826
Luzern – CH, NL □ ThB XXXIII.

Ulrich, *Kaspar (1689),* goldsmith,
* 25.4.1689 Zürich, † 3.1.1760 – CH
□ Brun III.

Ulrich, *Kaspar (1741),* goldsmith,
* 21.10.1741 Zürich, l. 1798 – CH
□ Brun III.

Ulrich, *Kjeld* (Ulrich Jørgensen, Kjeld),
painter, graphic artist, * 21.5.1942
Odense – DK □ Weilbach VIII.

Ulrich, *Louis W.,* painter, f. 1898, l. 1901
– USA □ Falk.

Ulrich, *Martin,* painter, * Görlitz(?),
f. 1670, l. 1673 – D □ ThB XXXIII.

Ulrich, *Mathis,* goldsmith, f. 1458,
† 1504(?) – D □ ThB XXXIII.

Ulrich, *Matiáš,* bell founder, f. 1658,
l. 1681 – SK □ ArchAKL.

Ulrich, *Matthias,* stonemason, f. 1694
– CZ □ ThB XXXIII.

Ulrich, *Melchior,* glass painter,
glassmaker(?), f. 1600 – D □ Merlo.

Ulrich, *Nicolaus (1552),* maker of
silverwork, * 1552 Nürnberg, † 1614
Nürnberg(?) – D, D □ Kat. Nürnberg.

Ulrich, *Nicolaus (1701),* porcelain painter,
f. 1701 – D □ ThB XXXIII.

Ulrich, *Paul,* sculptor, * 18.12.1921
Birsfelden (Basel) – CH □ KVS; LZSK.

Ulrich, *Paula Franziska,* painter, sculptor,
artisan, * 18.3.1900 Wien – A
□ Fuchs Gge. Jgg. II.

Ulrich, *Peder Lillethorup* (Weilbach VIII)
→ **Ulrich,** *Per*

Ulrich, *Per* (Ulrich, Peder Lillethorup),
painter, sculptor, graphic artist,
* 8.7.1915 Västerbølle, † 13.6.1994
– DK □ Vollmer IV; Weilbach VIII.

Ulrich, *Peter,* stonemason, f. 1502, † 1513
or 1514 Pirna – D □ ThB XXXIII.

Ulrich, *Pieter* → **Vlérick,** *Pieter*

Ulrich, *Quirinus,* sculptor, f. about 1725,
l. 1747(?) – D □ ThB XXXIII.

Ulrich, *Robert C.,* architect, * 1855,
† 7.4.1912 Baltimore (Maryland) – USA
□ ThB XXXIII.

Ulrich, *Sigmund,* goldsmith, * 25.7.1661
Zürich, † 12.6.1725 – CH □ Brun III.

Ulrich, *Sigmund Rudolf,* silhouette cutter,
* 1758 Bern, † 1837 Bern – CH
□ Brun IV; ThB XXXIII.

Ulrich, *Sylvain,* painter, * 1908 Looz – B
□ DPB II.

Ulrich, *Ursula,* painter, restorer,
* 25.6.1918 Zürich – CH, GB □ KVS;
LZSK; Plüss/Tavel II.

Ulrich, *Vic,* painter, * Chicago (Illinois),
f. 1898, l. 1901 – USA □ Falk.

Ulrich, *Walter,* ceramist, * 13.9.1953
Frauenfeld – CH □ WWCCA.

Ulrich, *Wilhelm (1897)* (Ulrich, Wilhelm),
architect, f. before 1897 – D □ Ries.

Ulrich, *Wilhelm (1905),* painter, restorer,
* 2.12.1905 Wien, † 21.12.1977 Wien
– A □ Fuchs Maler 20.Jh. IV.

Ulrich, *Wolfgang*, painter, mosaicist, * 1922 Berlin – D ☐ Vollmer VI.

Ulrich von Chur, bell founder, f. 1492 – CH ☐ ThB XXXIII.

Ulrich von Gnotzheim, bell founder, f. 1426 – D ☐ ThB XXXIII.

Ulrich von Hanau, goldsmith, f. 1400 – D ☐ Zülch.

Ulrich der Heilige → Ulrich (973)

Ulrich Jørgensen, *Kjeld* (Weilbach VIII) → Ulrich, *Kjeld*

Ulrich von Konstanz (1410) (Konstanz, Ulrich von), stonemason, f. 1410 – CH ☐ Brun IV.

Ulrich von Konstanz (1429) (Konstanz, Ulrich von (1429); Ulrich von Konstanz), stonemason, f. 1429, l. 1438 – CH, F ☐ Brun IV; ThB XXXIII.

Ulrich von Kronstadt, sculptor, f. 1522, l. about 1537 – RO ☐ ThB XXXIII.

Ulrich von Lachen → Rosenstein, *Ulrich*

Ulrich le saint → Ulrich (973)

Ulrich von Schnabelburg → Schnabelburger, *Ulrich* (1466)

Ulrich von Steden (Steden, Ulrich von), goldsmith, f. 1445, l. 1459 – D ☐ Zülch.

Ulrich von Stein → Stein, *Ulrich de*

Ulrich de Strasbourg (D'Ancona/Aeschlimann) → Ulrich von Straßburg

Ulrich von Straßburg (Ulrich de Strasbourg), miniature painter, f. 1422 – D, F ☐ D'Ancona/Aeschlimann; ThB XXXIII.

Ulrichs, *Georg*, goldsmith, f. 1549 – D ☐ Zülch.

Ulrichs, *Melchior*, painter, f. 1539 – D ☐ Merlo.

Ulrichs, *Quirinus* → Ulrich, *Quirinus*

Ulrichs, *Timm*, artist, * 31.3.1940 Berlin – D ☐ ContempArtists.

Ulrichsen, *Børre* → Ulrichsen, *Børre Bent*

Ulrichsen, *Børre Bent*, architect, * 20.11.1895 Skien, † 5.5.1976 Oslo – N ☐ NKL IV.

Ulrichsen, *N. Th.* (Ulrichsen, Niels Thulstrup), landscape architect, * 15.12.1907 Helberskov, † 2.1.1961 – DK ☐ Weilbach VIII.

Ulrichsen, *Niels Thulstrup* (Weilbach VIII) → Ulrichsen, *N. Th.*

Ulricks, *Nikolaus*, copper engraver, f. about 1690 – D ☐ ThB XXXIII.

Ulricus (1330), painter, f. 1330 – CH ☐ Brun III.

Ulricus (1345), copyist, f. 1345, l. 1351 – A ☐ Bradley III.

Ulricus (1420), bell founder, f. 1420, l. 1430 – CH ☐ Brun III.

Ulrik (Dänemark, *Prinz*) (Ulrik), painter, * 2.2.1611 (Schloß) Frederiksborg, † 12.8.1633 Schweidnitz (Schlesien) – DK ☐ Weilbach VIII.

Ulrik, *Sara* (Ulrik, Sara Birgitte), flower painter, * 9.7.1855 Oerholm (Seeland), † 22.5.1916 Kopenhagen – DK ☐ ThB XXXIII; Weilbach VIII.

Ulrik, *Sara Birgitte* (ThB XXXIII; Weilbach VIII) → Ulrik, *Sara*

Ulrika Eleonora (Schweden, *Königin, 1656*), master draughtsman, miniature painter, * 11.9.1656 Kopenhagen, † 26.7.1693 Stockholm or Karlberg – S, DK ☐ SvK; SvKL V; ThB XXXIII; Weilbach VIII.

Ulrika Eleonora (Schweden, *Königin, 1688*), ivory carver (?), * 23.1.1688 Stockholm, † 24.11.1741 Stockholm – S ☐ SvKL V.

Ulrikke Eleonora (d. ä.) → Ulrika Eleonora (Schweden, Königin, 1656)

Ulriksson, *Bengt* → Ulriksson, *Bengt Ingemar*

Ulriksson, *Bengt Ingemar*, master draughtsman, painter, * 23.8.1937 Göteborg – S ☐ SvKL V.

Ulsamer, *J.*, portrait painter, f. 1601 – D ☐ ThB XXXIII.

Ulsamer, *Rosa* (ThB XXXIII) → Brill-Ulsamer, *Rosa*

Ulsch, *Benjamin Friedrich* → Uhlig, *Benjamin Friedrich*

Ulsch, *Joh. Nikolaus*, mason, * 1704 Leuthlas (Münchberg), † 7.12.1746 Bayreuth – D ☐ Sitzmann; ThB XXXIII.

Ulsch, *P.*, illustrator, f. before 1891, l. before 1898 – D ☐ Ries.

Ulsen, *Claas van*, glassmaker, master draughtsman, * 10.2.1788 Amsterdam (Noord-Holland), † 8.11.1832 Zwolle (Overijssel) – NL ☐ Scheen II.

Ulsen, *H. van* (ThB XXXIII) → Ulsen, *Hendrik van*

Ulsen, *Hendrik van* (Ulsen, H. van), portrait painter, master draughtsman, * before 18.11.1789 Zwolle (Overijssel), † 24.6.1814 Zwolle (Overijssel) – NL ☐ Scheen II; ThB XXXIII.

Ulsen, *W. G. van* (ThB XXXIII) → Ulsen, *Willem Gerrit van*

Ulsen, *Willem Gerrit van* (Ulsen, W. G. van), landscape painter, watercolourist, master draughtsman, * 8.8.1762 Amsterdam (Noord-Holland), † 4.1.1830 Zwolle (Overijssel) – NL ☐ Scheen II; ThB XXXIII.

Ulšmíd, *Václav F.*, painter, * 30.4.1903 Prag – CZ ☐ Toman II.

Ulst, *Maerten Fransz. de* → Hulst, *Maerten Fransz. van der*

Ulst, *Maerten Franzs. van der* → Hulst, *Maerten Fransz. van der*

Ulstett, *Jeremias*, goldsmith, * 1564 Augsburg, † 1632 – D ☐ Seling III.

Ulstrup, *Jens*, goldsmith, enchaser, stamp carver, * 25.10.1761 Kopenhagen, † 21.9.1840 or 21.9.1846 Kopenhagen – DK ☐ Bøje I; ThB XXXIII; Weilbach VIII.

Ulstrup Hansen, *Niels Peter* (Weilbach VIII) → Ulstrup Hansen, *Peter*

Ulstrup Hansen, *Peter* (Ulstrup Hansen, Niels Peter), painter, architect, * 8.7.1876 Klint, † 23.11.1943 Lyngby – DK ☐ Weilbach VIII.

Ultan, calligrapher, miniature painter, † 655 or 656(?) – IRL ☐ Bradley III; D'Ancona/Aeschlimann; Strickland II; ThB XXXIII.

Ultee, *Jochem*, master draughtsman, * 1810 Woerden (Zuid-Holland), † 22.8.1860 Utrecht (Utrecht) – NL ☐ Scheen II.

Ultem, *Adriaen van* → Heulten, *Adriaen van*

Ultimoni, *Ubaldo*, sculptor, * Florenz, f. 1897, l. 1902 – I ☐ Panzetta.

Ultmann, *Abraham* → Altmann, *Abraham*

Ultmann, *Abraham*, architect, * Rochlitz, f. about 1568 – D ☐ ThB XXXIII.

Ultrado, *Carlo* → Oldrado, *Carlo*

Ultsch, *Ciriax* → Ultschin, *Ciriax*

Ultsch, *Heinrich* (1867) (Ultsch, Heinrich), goldsmith (?), f. 1867 – A ☐ Neuwirth Lex. II.

Ultsch, *Heinrich* (1879), goldsmith (?), f. 1879, l. 1886 – A ☐ Neuwirth Lex. II.

Ultsch, *Heinrich* (1888), goldsmith, silversmith, f. 1888, l. 1903 – A ☐ Neuwirth Lex. II.

Ultsch, *Heinrich Philipp* → Ultsch, *Heinrich* (1888)

Ultsch, *Karel* (Toman II) → Ultsch, *Karl*

Ultsch, *Karl* (Ultsch, Karel), stamp carver, † 22.5.1730 Prag – CZ ☐ ThB XXXIII; Toman II.

Ultschin, *Ciriax*, stonemason, f. 1572, † 1591 – D ☐ ThB XXXIII.

Ultvedt, *Per Olof* (Ultvedt, Per Olof Johannes Jörgensen), painter, graphic artist, sculptor, stage set designer, master draughtsman, filmmaker, * 5.7.1927 Kemi – SF, S ☐ DA XXXI; Konstlex.; SvK; SvKL V.

Ultvedt, *Per Olof Jörgensen Hungerholt* → Ultvedt, *Per Olof*

Ultvedt, *Per Olof Johannes Jörgensen* (SvKL V) → Ultvedt, *Per Olof*

Ultzina, *Antonio*, painter, f. 1339 – E ☐ ThB XXXIII.

Ultzsch, *Joh. Nikolaus* → Ulsch, *Joh. Nikolaus*

Ultzstein, *Wenzel*, carver of coats-of-arms, f. 1692 – CZ ☐ ThB XXXIII.

Uluǧ Hazīrī → ʿAlī ben Amīr Abar Kūhī

Ulvej, *D.* → Oulvay, *D.*

Ulvensten, *Jack* → Ulvensten, *Jack Bror Sigfrid*

Ulvensten, *Jack Bror Sigfrid*, painter, * 7.2.1911 Fjällbacka – S ☐ SvKL V.

Ulvi Liegi → Levi, *Luigi*

Ulvig, *Ib Max* (Weilbach VIII) → Ulvig, *Max*

Ulvig, *Max* (Ulvig, Ib Max), painter, master draughtsman, * 4.12.1913 Kopenhagen, † 28.9.1969 Kopenhagen – DK ☐ Weilbach VIII.

Ulvild, *Paul* → Ulvild, *Paul Bernhard*

Ulvild, *Paul Bernhard*, painter, * 29.11.1890 Stockholm, l. 1944 – S ☐ SvKL V.

Ulving, *Even*, painter, * 15.8.1863 Ulvingen (Vega or Helgeland), † 3.8.1952 Åsgårdstrand – N ☐ NKL IV.

Ulvskog, *Karl Gösta*, painter, * 1.9.1906 Norrköping – S ☐ SvKL V.

Ulwānī, *Ḥazīma* → ʿAlwānī, *Ḥuzaima*

Ul'yanov, *Nikolai Dmitrievich* (Milner) → Uljanov, *Nikolaj Dmitrievič*

Ul'yanov, *Nikolai Pavlovich* (Milner) → Uljanov, *Nikolaj Pavlovič*

Ul'yanov, *Nikolay Pavlovich* (DA XXXI) → Uljanov, *Nikolaj Pavlovič*

Ulysse (Schurr II) → Ulysse, *Jean Jude*

Ulysse, *Denis*, glass painter, * Paris, f. before 1859 – F ☐ ThB XXXIII.

Ulysse, *Jean Jude* (Ulysse), painter, faience maker, * Blois, f. before 1859, † 1884 Blois – F ☐ Schurr II; ThB XXXIII.

Ulysse-Besnard, *Jean Jude* → Ulysse, *Jean Jude*

Ulysse-Roy, *Jean*, portrait painter, genre painter, history painter, * Bordeaux, f. before 1879, l. 1891 – F ☐ ThB XXXIII.

Ulzina, *Antoni*, artist, f. 1892 – E ☐ Ráfols III.

Ulzmair, *Jerg* → Utzmair, *Jerg*

Ulzmayr, *Hans Georg* (1655), goldsmith, f. 1655 – A ☐ ThB XXXIII.

Ulzurrum, *Curro*, sculptor, * 1959 Madrid – E ☐ Calvo Serraller.

Ulzurrum, *María del Pilar*, painter,
f. about 1786, l. 1805 – E
□ Aldana Fernández; ThB XXXIII.
Ulzurrum, *María del Pilar* → **Ulzurrum**,
María del Pilar
Ulzurrun de Aranza, *María* →
Ulzurrum, *María del Pilar*
Uman, *Josef*, master draughtsman,
* 5.6.1835 Vysoká (Jizera), l. 1858
– CZ □ Toman II.
Uman-Ogli, *Osman-baša*, goldsmith,
† about 1777 or 1778 or before 1777 or
1778 – BiH □ Mazalić.
Umana, *A. P.*, painter, sculptor, * 1920
Mbiuto – WAN □ Nigerian artists.
Umaña, *Alfonso*, painter, * 1908 – E
□ Vollmer IV.
Umaña, *Cristóbal de*, sculptor, f. 1563,
l. 1568 – E □ ThB XXXIII.
Umaña, *Gaspar de*, wood sculptor,
f. 21.8.1569, l. after 1573 – E
□ ThB XXXIII.
Umann, *Josef* → **Uman**, *Josef*
Umanović, *Osman-baša* → **Uman-Ogli**,
Osman-baša
Umański, *Emil*, graphic artist, * 1919,
† 1943 – PL □ Vollmer IV.
Umanskij, *Nikolaj Grigor'evič*,
architect, * 1900, † 1976 – RUS
□ Avantgarde 1900-1923.
Umansky, *Morits Borisovich* (Milner) →
Umans'kyj, *Moric Borysovyč*
Umans'kyj, *Moric Borysovyč* (Umansky,
Morits Borisovich), stage set designer,
* 8.3.1907 Zytomierz, † 19.12.1948 Kiev
– UA, PL □ Milner; SChU.
Umans'kyj Samuïl Abramovyč →
Samum
Umbach, *Abraham*, seal engraver,
f. 9.12.1602, † before 23.11.1629 – D
□ Zülch.
Umbach, *Conrad* → **Umbach**, *Culman*
(1577)
Umbach, *Culman (1577)*, seal engraver,
* Augsburg(?), f. 1577, † 19.7.1598
Frankfurt (Main) – D □ ThB XXXIII;
Zülch.
Umbach, *Elias*, painter, f. 1605, † before
24.10.1613 – D □ Zülch.
Umbach, *Endris*, goldsmith, f. 1584 – D
□ Seling III.
Umbach, *Friedrich Julius* → **Umbach**,
Julius
Umbach, *Heinrich*, fresco painter, * 1934
Götzenhain – D □ BildKueFfm.
Umbach, *Jonas (1624)*, painter, master
draughtsman, etcher, * about 1624
Augsburg, † 28.4.1693 Augsburg – D
□ DA XXXI; ThB XXXIII.
Umbach, *Julius*, steel engraver,
* 22.9.1815 Hanau, † 6.4.1877
or 7.4.1877 Darmstadt – D
□ ThB XXXIII.
Umbach, *Leonhard*, goldsmith,
* Augsburg, f. 1579, † after 1593 –
D □ Seling III; ThB XXXIII.
Umbas, *Pedro Pablo*, architect, f. 1770,
l. 1778 – CO, E □ EAAm III.
Umbdenstock, *Gustave* (Umdenstock,
Gustave), architect, watercolourist,
engraver, * 24.12.1866 Colmar,
† 16.11.1940 Paris – F
□ Bauer/Carpentier V; DA XXXI;
Delaire; Edouard-Joseph III;
ThB XXXIII; Vollmer IV.
Umbdenstock, *Jean-Pierre*, glass artist,
* 7.9.1950 Paris – F, B □ WWCGA.
Umbehr, *Otto* → **Umbo**
Umbella, *Antonio de*, wood carver,
f. 1601 – PE □ EAAm III.

Umber → **Humbert** (1491)
Umberg, *Günter*, painter, graphic artist,
* 1942 Beuel – D □ KüNRW II.
Umberius → **Unbertus**
Umbert, architect, f. 1003 – F
□ ThB XXXIII.
Umbert, *Bartomeu*, smith, f. 1617 – E
□ Ráfols III.
Umbert, *Melchor*, miniature painter, master
draughtsman, lithographer, f. 1840,
† 1878 – E □ Páez Rios III.
Umbert, *Micaela*, painter, f. about 1846
– E □ Cien años XI.
Umbert, *Pedro Antonio*, portrait painter,
* 14.11.1786 Palma de Mallorca,
† 19.10.1818 Palma de Mallorca – E
□ ThB XXXIII.
Umbert Santos, *Ramón*, painter,
* 1890 Puerto Rico, l. 1944 – E
□ Cien años XI; Ráfols III.
Umbertus → **Unbertus**
Umbhöfer, *Nicolaus*, painter,
* Kleineupstadt (Franken) or
Eibelstadt, f. 1621, † 4.1649 Husum
– D □ Feddersen; ThB XXXIII;
Weilbach VIII.
Umblia, *Nora* → **Ruhtenberg**, *Nora*
Umbo, photographer, * 18.1.1902
Düsseldorf, † 13.5.1980 Hannover – D
□ Krichbaum; Naylor.
Umbranowski, *Cyprian* → **Umbranowski**,
Kiprian
Umbranowski, *Kiprian*, icon painter,
decorative painter, f. 1675, l. 1700
– RUS, PL □ ThB XXXIII.
Umbricht, *Honoré* (Bauer/Carpentier
V; Edouard-Joseph III; Schurr III) →
Umbricht, *Honoré Louis*
Umbricht, *Honoré Louis* (Umbricht,
Honoré), still-life painter, genre
painter, landscape painter, portrait
painter, * 17.1.1860 Obernai
(Elsaß), † 1943 St-Arnoult-en-
Yvelines – F □ Bauer/Carpentier V;
Edouard-Joseph III; Pavière III.2;
Schurr III; ThB XXXIII.
Umbricht, *Marie-Thérèse*, painter,
* 22.12.1889 Paris, l. before 1999
– F □ Bauer/Carpentier V; Bénézit;
Edouard-Joseph Suppl.
Umbrove, *Elisabeth Louise Maria
Lucretia*, painter, master draughtsman,
* 24.4.1793 Arnhem (Gelderland),
† 18.7.1860 Appingedam (Groningen)
– NL □ Scheen II.
Umbstaetter, *Nelly Littlehale*, painter,
f. 1917 – USA □ Falk.
Umbyrvil, *William* → **Humberville**,
William
Umbyrvyle, *William* → **Humberville**,
William
Umdasch, *Ludwig*, goldsmith(?), f. 1898,
l. 1899 – A □ Neuwirth Lex. II.
Umdenstock, *Gustave* (Delaire) →
Umbdenstock, *Gustave*
Umdenstock, *Gustave*, architect, * 1866
Colmar, l. 1903 – F □ Delaire.
Umé, *Jean Godefroid*, architect,
* 16.9.1818 Lüttich, † 22.3.1873 Lüttich
– B □ ThB XXXIII.
Umegawa Shigekata → **Tōnan** (1797)
Umegawa Tōkyo → **Tōkyo**
Umehara, *Ryôsabrô* → **Umehara**,
Ryūzaburô
Umehara, *Ryûsaburô* (Vollmer IV) →
Umehara, *Ryūzaburô*
Umehara, *Ryūzaburô* (Umehara Ryūzaburô;
Umehara, Ryûsaburô), painter, * 9.3.1888
Kyōto, † 16.1.1986 Tokio – J
□ DA XXXI; Roberts; Vollmer IV.

Umehara Kōritsusai → **Kōryūsai** (1786)
Umehara Kōryūsai → **Kōryūsai** (1786)
Umehara Ryūzaburō (Roberts) →
Umehara, *Ryūzaburō*
Umeharu, woodcutter, f. 1818, l. 1844
– J □ Roberts.
Umen, *Harry J.*, glass artist, * 1950
Muskegon (Michigan) – USA
□ WWCGA.
Umesaku → **Kyōsui**
Umeyer, *Jan Frederik*, wood engraver,
* Amsterdam, f. 1785 – NL □ Waller.
Umezawa, *Ryūshin* (Umezawa Ryūshin),
japanner, * 1874 Tokio, † 1955 – J
□ Roberts.
Umezawa Ryūshin (Roberts) →
Umezawa, *Ryūshin*
Umgelter, *Christoph* → **Ungelter**,
Christoph
Umgelter, *Hermann* (Umgelter, Hermann
Ludwig), landscape painter, marine
painter, * 28.2.1891 Stuttgart-Botnang,
† 1962 – D □ Nagel; ThB XXXIII;
Vollmer IV.
Umgelter, *Hermann Ludwig* (ThB XXXIII)
→ **Umgelter**, *Hermann*
Umhaus, *Simon*, stonemason, † 1727 – A
□ ThB XXXIII.
Umhauser, *Simon* → **Umhaus**, *Simon*
Umile, wood sculptor, f. before 1790 – I
□ ThB XXXIII.
Umile da Foligno, painter, f. 1661 – I
□ DEB XI; ThB XXXIII.
Umile da Messina, painter, f. 1601 – I
□ ThB XXXIII.
Umile da Messina, *P.* → **Imperatrice**,
Jacopo
Umile da Petralia, *Frate* → **Pintorno**,
Giovan Francesco
Umilleu, *A. T.*, portrait painter, f. 1797
– F □ ThB XXXIII.
Umiltà, *Ubaldo*, painter, * 24.9.1839
Montecchio, l. 1888 – I
□ Comanducci V; DEB XI;
ThB XXXIII.
Umin, painter, f. about 1850 – J
□ Roberts.
Umińska, *Jadwiga* (ThB XXXIII) →
Umińska, *Jadwiga*
Umińska, *Jadwiga* (Umińska, Jadwiga),
book illustrator, painter, * 29.2.1907
Warschau – PL □ ThB XXXIII;
Vollmer IV.
Umlah (Harper) → **McLeod & Umlah**
Umlah, *W. B.*, ornamental painter, glass
painter, f. 1879 – CDN □ Harper.
Umlášek, *Josef*, painter, graphic
artist, * 21.3.1906 Sokolnice – CZ
□ Toman II.
Umlauf, *Charles*, sculptor, * 17.7.1911
South Haven (Michigan), † 19.11.1994
Austin (Texas) – USA □ EAAm III;
Falk; Vollmer IV.
Umlauf, *Charles J.* → **Umlauf**, *Charles*
Umlauf, *Dominik*, sculptor, * 26.8.1791
Lenz (Mähren), † 1872 Kyšperk – CZ
□ ThB XXXIII; Toman II.
Umlauf, *Elisabeth*, still-life painter,
flower painter, f. 1851 – A
□ Fuchs Maler 19.Jh. Erg.-Bd II.
Umlauf, *Elise* → **Umlauf**, *Elisabeth*
Umlauf, *Else* → **Umlauf**, *Elisabeth*
Umlauf, *Ferdinand*, portrait painter,
f. 1849 – A □ Fuchs Maler 19.Jh. IV.
Umlauf, *Ignác* (Toman II) → **Umlauf**,
Ignaz
Umlauf, *Ignaz* (Umlauf, Ignác), portrait
painter, * 12.8.1821 Lenz (Mähren),
† 8.9.1851 Geiersberg (Böhmen) –
CZ, A □ Fuchs Maler 19.Jh. IV;
ThB XXXIII; Toman II.

Umlauf, *Jan* (Toman II) → **Umlauf,** *Johann*

Umlauf, *Johann* (Umlauf, Jan), portrait painter, * 21.5.1825 Lenz (Mähren), † 9.1.1916 Geiersberg (Böhmen) – CZ, A ▭ Fuchs Maler 19.Jh. IV; ThB XXXIII; Toman II.

Umlauf, *Ludwig (1908)*, goldsmith, f. 1908 – A ▭ Neuwirth Lex. II.

Umlauf-Orrom, *Ulrike*, glass artist, designer, * 12.12.1953 Hasslach – D ▭ WWCGA.

Ummenhofer, *Dominikus*, potter, * 1802, † 1876 – D ▭ ThB XXXIII.

Ummenhofer, *Joh. Nepomuk*, painter, * 28.4.1808 Villingen, † 4.6.1883 Villingen – D ▭ ThB XXXIII.

Ummeroy, *Cornelis van*, bell founder, f. 1608 – NL ▭ ThB XXXIII.

Ummu → **Tadakuni**

Umon → **Kōga**

Umpfenbach, *Anton*, flower painter, decorative painter, * 5.3.1821 Frankfurt (Main), † 2.8.1892 Frankfurt (Main) – D, F, I ▭ ThB XXXIII.

Umpfenbach, *Elias Apollonius Anton Emil* → **Umpfenbach,** *Anton*

Umpfenbach, *Johann*, portrait painter, † 1818 – D ▭ ThB XXXIII.

Umpfenbach, *Johann Daniel*, painter, lithographer, * 27.4.1786 Frankfurt (Main), † 10.6.1836 Frankfurt (Main) – D ▭ ThB XXXIII.

Umpierrez, *Angel*, master draughtsman, f. before 1934, l. 1947 – ROU ▭ PlástUrug II.

Umpō → **Ganrei**

Umpō → **Tōetsu** (1476)

Umpō (1401), painter, f. 1401 – J ▭ Roberts.

Umpō (1765), painter, * 1765, † 1848 – J ▭ Roberts.

Umpōsai → **Emosaku**

Umposai → **Umpō (1401)**

Umpu → **Jikkō**

Umrich-Sternhardt, *Eva*, painter, master draughtsman, graphic artist, collagist, sculptor, * 1938 Rumänien – D ▭ BildKueFfm.

Umstadt, *Joh. G.*, portrait painter, f. 1709, l. 1711 – D ▭ ThB XXXIII.

Umstatt, *Joh. G.* → **Umstadt,** *Joh. G.*

Umunna, *Anthony Chijindu* → **Umunna,** *Tony*

Umunna, *Tony*, ceramist, sculptor, * 2.1957 Zaria – WAN ▭ Nigerian artists.

un témoin → **Bernard,** *Emile Henri*

Unal, *Jaume*, sculptor, f. 1880 – E ▭ Ràfols III.

Unaldus → **Hunaldus**

Unbekannt, *Camille*, watercolourist, flower painter, * Sausheim, f. before 1900, † 1951 – F ▭ Bauer/Carpentier V.

Unbereit, *Paul*, landscape painter, still-life painter, * 27.1.1884 Berlin, † 18.11.1937 Wien – A, D ▭ Fuchs Geb. Jgg. II; Fuchs Maler 19.Jh. IV.

Unbertus, stonemason, f. 1001, l. 1035 – F ▭ Beaulieu/Beyer; ThB XXXIII.

Unceta, *Marcelino* (Páez Rios III) → **Unceta y Lopez,** *Marcelino*

Unceta y Lopez, *Marcelino de* (Cien años XI) → **Unceta y Lopez,** *Marcelino*

Unceta y Lopez, *Marcelino* (Unceta y Lopez, Marcelino de; Unceta, Marcelino), painter, illustrator, poster artist, graphic artist, * 23.10.1835 or 1836 Saragossa, † 10.3.1905 Madrid – E ▭ Cien años XI; Páez Rios III; ThB XXXIII.

Unchiku, painter, * 1632, † 1703 – J ▭ Roberts.

Unchō (1362), sculptor, f. about 1362 – J ▭ Roberts.

Unchō (1796), painter, f. 1796 – J ▭ Roberts.

Unchō (1821), painter, * 1821 Edo – J ▭ Roberts.

Unch'ŏn → **Kim Tu-ryang**

Uncia, *Juan Tomás*, bell founder, f. 1584 – E ▭ ThB XXXIII.

Uncini, *Giuseppe*, painter, sculptor, * 31.1.1929 or 31.5.1929 Fabriano – I ▭ ContempArtists; DEB XI; DizArtItal; DizBolaffiScult; List; PittItalNovec/2 II.

Uncov, *Ane Marie*, glass artist, designer, * 14.2.1954 Brașov – RO ▭ WWCGA.

Unda, *Camilo*, sculptor, f. 1850, l. 1871 – EC ▭ EAAm III.

Undayū → **Daizan**

Undelot (Bradley III) → **Undelot,** *Jacques*

Undelot, *Jacques* (Undelot), miniature painter (?), f. 1465 – F ▭ Bradley III; D'Ancona/Aeschlimann; ThB XXXIII.

Undén, *Håkan* → **Undén,** *Hans Håkan*

Undén, *Hans Håkan*, artisan, sculptor, * 31.5.1919 Runtuna – S ▭ SvK; SvKL V.

Undensteiner, *Johann Baptist* → **Untersteiner,** *Johann Baptist*

Underbom, *Poul*, wood sculptor, f. 1607 – DK ▭ Weilbach VIII.

Underdone, *William de* (Harvey) → **William de Underdone**

Underdown, *J.*, landscape painter, f. 1819, l. 1823 – GB ▭ Grant.

Underdown, *William de* → **William de Underdone**

Underfinger, *Hans*, painter, * Ruswil, f. 1641 – CH ▭ Brun III.

Underhay, *William Lightfoot*, architect, f. 1868 – GB ▭ DBA.

Underhill, *Ada*, painter, f. 1924 – USA ▭ Falk.

Underhill, *Andrew*, goldsmith, f. 1788 – USA ▭ ThB XXXIII.

Underhill, *Anthony* (Underhill, Tony), painter, * 1923 Sydney, † 1978 – AUS ▭ Vollmer VI; Windsor.

Underhill, *Frederick Charles*, genre painter, * Birmingham, f. before 1851, l. 1875 – GB ▭ Johnson II; ThB XXXIII; Wood.

Underhill, *Frederick T.* (Johnson II) → **Underhill,** *Frederick Thomas*

Underhill, *Frederick Thomas* (Underhill, Frederick T.), fruit painter, miniature painter, landscape painter, f. 1868, l. 1896 – GB ▭ Foskett; Johnson II; Mallalieu; Pavière III.2; Wood.

Underhill, *Georgia E.*, painter, f. 1898, l. 1901 – USA ▭ Falk.

Underhill, *Joan E.*, engraver, f. 1930 – GB ▭ McEwan.

Underhill, *Katharine*, sculptor, * 3.3.1892 New York, l. 1917 – USA ▭ Falk.

Underhill, *Liz*, painter, * 1948 Worthing (Sussex) – GB ▭ Spalding.

Underhill, *Tony* (Windsor) → **Underhill,** *Anthony*

Underhill, *William*, sports painter, genre painter, f. before 1848, l. 1870 – GB ▭ Grant; Johnson II; ThB XXXIII; Wood.

Undermrein, *Bonaventura*, sculptor, f. 1519, † 1549 or 1550 – D ▭ ThB XXXIII.

Underrainer, *Michael*, glassmaker, f. 1687, l. 1702 – D ▭ ThB XXXIII.

Underrhainer, *Johann Baptist* → **Unterrainer,** *Johann Baptist*

Undersaker, *Gustav* → **Undersaker,** *Gustav Rudolf*

Undersaker, *Gustav Rudolf*, painter, * 6.9.1887 Inderøya, † 13.11.1972 Trondheim – N ▭ NKL IV.

Understainer, *Johann Baptist* → **Untersteiner,** *Johann Baptist*

Underwood, *A. S.*, painter, f. 1885 – GB ▭ Wood.

Underwood, *Addie*, painter, f. 1917 – USA ▭ Falk.

Underwood, *Ann* (Underwood, Annie), portrait painter, miniature painter, * 12.1.1876 East Grinstead, l. before 1939 – GB ▭ Bradshaw 1893/1910; Bradshaw 1911/1930; Foskett; ThB XXXIII.

Underwood, *Annie* (Bradshaw 1893/1910; Bradshaw 1911/1930; Foskett) → **Underwood,** *Ann*

Underwood, *C. J. (Mistress)*, miniature painter, f. 1909 – GB ▭ Foskett.

Underwood, *Charles*, architect, f. 1821, l. 1868 – GB ▭ Colvin; DBA.

Underwood, *Clarence F.* (EAAm III; ThB XXXIII) → **Underwood,** *Clarence Frederick*

Underwood, *Clarence Frederick* (Underwood, Clarence F.), painter, illustrator, * 1871 Jamestown (New York), † 11.6.1929 New York – USA ▭ EAAm III; Falk; ThB XXXIII.

Underwood, *Edgar Sefton*, cartoonist, architect, * 1864, † 1954 – GB ▭ Brown/Haward/Kindred; Houfe.

Underwood, *Elizabeth Kendall* (EAAm III) → **Kendall,** *Elisabeth*

Underwood, *Ethel B.*, miniature painter, f. 1908 – USA ▭ Falk.

Underwood, *George Allen*, architect, * about 1793, † 1.11.1829 Bath – GB ▭ Colvin; DBA.

Underwood, *George Claude Leon* (British printmakers; Falk; Peppin/Micklethwait) → **Underwood,** *Leon*

Underwood, *Henry*, architect, f. 1868 – GB ▭ DBA.

Underwood, *Henry Jones*, architect, * 1804, † 22.3.1852 Bath – GB ▭ Colvin; DBA; Dixon/Muthesius.

Underwood, *J. A.*, illustrator, f. before 1844 – USA ▭ Groce/Wallace.

Underwood, *John*, mason, † about 1443 or before 23.7.1443 – GB ▭ Harvey.

Underwood, *Keith Alfed*, painter, sculptor, restorer, f. 1934 – GB ▭ Windsor.

Underwood, *Leon* (Underwood, George Claude Leon), book illustrator, painter, etcher, sculptor, * 25.10.1890 or 25.12.1890 London, † 1975 or 1977 – GB ▭ Bradshaw 1947/1962; British printmakers; Falk; Peppin/Micklethwait; Spalding; ThB XXXIII; Vollmer IV; Windsor.

Underwood, *Loring*, landscape architect, * 1874, † 1920 – USA ▭ EAAm III.

Underwood, *Martin*, architect, f. 1860, l. 1868 – GB ▭ DBA.

Underwood, *Mary*, painter, f. 1939 – GB ▭ McEwan.

Underwood, *Mary Stanton*, portrait painter, * Glens Falls (New York), f. 1908 – USA ▭ Falk.

Underwood, *Richard Thomas*, painter, master draughtsman, * about 1765 or 1772, † 1836 Paris-Auteuil – GB, F ▭ Mallalieu; ThB XXXIII.

Underwood, *Robert*, painter, f. 1937 – GB ▭ McEwan.

Underwood, *Rosalba Carriera* → **Peale,**
Rosalba Carriera

Underwood, *Thomas (1795),* copper
engraver, * about 1795, † 13.7.1849
Lafayette (Indiana) – USA ▭ EAAm III;
ThB XXXIII.

Underwood, *Thomas (1809),* copper
engraver, * 1809, † 1882 London –
GB ▭ Lister; ThB XXXIII.

Underwood, *Thomas Richard,* landscape
painter, * about 1765, † 1836 – GB
▭ Grant.

Underwood-Fitch, *Alice,* miniature painter,
f. 1910 – F, USA ▭ Falk.

Undeutsch, *Hans,* armourer, gunmaker (?),
f. about 1590, l. after 1600 – D
▭ ThB XXXIII.

Undeutsch, *Rudolf,* landscape painter,
portrait painter, * 3.11.1884 Reichenbach
(Vogtland), l. before 1958 – D
▭ Vollmer IV.

Undi, *María,* artisan, watercolourist,
portrait painter, * 31.1.1877 Győr,
† 1959 Budapest – H ▭ MagyFestAdat;
ThB XXXIII.

Undirwood, woodcarving painter or
gilder, gilder, f. 1496, l. 1497 – GB
▭ ThB XXXIII.

Undley, *Maria A.,* painter, f. 1873,
l. 1874 – GB ▭ Johnson II; Wood.

Undō → **Untō** (1814)

Undō → **Untō** (1850)

Undöny, mason, stonemason, f. 1544
– CH ▭ Brun III.

Undrill, bookplate artist, f. 1750 – GB
▭ ThB XXXIII.

Undritz, *Sven Erik,* painter, caricaturist,
stage set designer, * 25.1.1936 Orselina
(Schweiz), † 14.2.1967 München – D
▭ Hagen.

Undritz-Scavino, *Gioconda,* painter,
* 23.11.1907 – CH ▭ Hagen.

Undritz-Scavino, *Rolla* → **Undritz-
Scavino,** *Gioconda*

Undur Gegen → **Zanabazar**

Undurraga, *Agustín,* painter, * 1875,
† 1950 – RCH ▭ EAAm III.

Uneinig, *Ulrich,* architect, f. 1556, l. 1559
– D, CH ▭ ThB XXXIII.

Uneme → **Tan'yū** (1602)

Unemenosuke → **Sukeyasu**

Unemura, *Naohisa,* sculptor, * 20.2.1909
Kanazawa – J ▭ Vollmer IV.

Un'en, painter, * Edo, † 1852 – J
▭ Roberts.

Un'en, *Jōhekikyo* → **Masuda Kinsai**

Unett, *T.,* topographer, f. 1849 – GB,
CDN ▭ Harper.

Unfalt, *Simon Sebastian,* painter, * Bruck
(Ober-Bayern)(?), f. 1725, † 28.7.1740
– D ▭ ThB XXXIII.

Unferhaus, *Viktors* → **Unverhau,** *Viktor*

Unfried, *Werner,* ceramist, * 1955 – D
▭ WWCCA.

Unfug, *Lorenz,* architect, * about 1581
Apolda, † before 2.3.1628 Bayreuth – D
▭ Sitzmann; ThB XXXIII.

Unfug, *Nikolaus,* stonemason, † 10.2.1647
Thurnau – D ▭ Sitzmann.

Ung, *Per,* sculptor, graphic artist,
* 5.6.1933 Oslo – N ▭ NKL IV.

Unga, sculptor, f. 1201 – J ▭ Roberts.

Ungai Nōfu → **Seikō** (1801)

Ungar, *Berthold,* goldsmith (?), f. 1867
– A ▭ Neuwirth Lex. II.

Ungar, *Carlo* → **Ámos,** *Imre*

Ungar, *Friedrich,* goldsmith, f. 1918 – A
▭ Neuwirth Lex. II.

Ungar, *Isidor,* goldsmith, jeweller, f. 1922
– A ▭ Neuwirth Lex. II.

Ungar, *Josef,* painter, f. about 1900 – A
▭ Fuchs Maler 19.Jh. IV.

Ungar, *Otto,* painter, * 27.11.1901 Brno,
† 7.1945 Weimar – CZ ▭ Toman II.

Ungar, *Stephan,* architect, f. 1524 – RO,
D ▭ ThB XXXIII.

Ungarelli, *Camillo Gaetano,* goldsmith,
silversmith, * 28.12.1793 Bologna,
l. 1835 – I ▭ Bulgari IV.

Ungarelli, *Giuseppe (1679),* goldsmith,
f. 1679, l. 1727 – I ▭ Bulgari IV.

Ungarelli, *Giuseppe (1818),* goldsmith,
silversmith, f. 3.1.1818, l. 1830 – I
▭ Bulgari IV.

Ungaretto → **Piazza,** *Paolo*

Ungaro → **Bartolomeo di Buono degli
Atti**

Ungaro, *Michele* → **Michele Ongaro**

Unge → **Taigan**

Unge, *Eric* → **Unge,** *Erik*

Unge, *Eric Adolf Mauritz* (SvKL V) →
Unge, *Erik*

Unge, *Erik* (Unge, Eric Adolf Mauritz;
Unge, Erik Adolf Mauritz), sculptor,
engineer, * 2.2.1836 Bäreberg,
† 23.4.1904 Stockholm – S ▭ SvK;
SvKL V.

Unge, *Erik Adolf Mauritz* (SvK) → **Unge,**
Erik

Unge, *Fredrik Otto von,* painter,
caricaturist, * 17.1.1746, † 9.5.1832
Säby – S ▭ SvKL V.

Unge, *Ingrid von* (SvK) → **Unge,** *Nunne
von*

Unge, *Ingrid Liven Teresia von* (SvKL V)
→ **Unge,** *Nunne von*

Unge, *Nunne von* (Unge, Ingrid Liven
Teresia von; Unge, Ingrid von), master
draughtsman, graphic artist, * 6.12.1923
Olfsta (Kolbäcks socken) or Kolbäck
– S ▭ Konstlex.; SvK; SvKL V.

Unge, *Otto Sebastian von,* painter,
* 15.8.1797 Säby, † 14.5.1849 Kolbäck
– S ▭ SvKL V.

Ungein → **Taigan**

Ungeisai → **Hidenobu** (1764)

Ungelehrt, *Johann Georg,* painter, f. 1757,
l. 1765 – D ▭ Markmiller.

Ungelter, *Christoph,* stamp carver,
medalist, * 10.12.1646 St.
Gallen, † 8.1693 Berlin – D, CH
▭ ThB XXXIII.

Unger (Goldschmiede-Familie) (ThB
XXXIII) → **Unger,** *Gottlieb*

Unger (Goldschmiede-Familie) (ThB
XXXIII) → **Unger,** *Hans* (1629)

Unger (Goldschmiede-Familie) (ThB
XXXIII) → **Unger,** *Hermann Gottlieb*
(1765)

Unger (Goldschmiede-Familie) (ThB
XXXIII) → **Unger,** *Simon Gottlieb*

Unger (1775), sculptor, f. 1775, l. after
1811 – D, F ▭ ThB XXXIII.

Unger (1845), miniature painter, f. 1845
– USA ▭ Groce/Wallace.

Unger, *Adam,* sculptor, f. 1764 – D
▭ ThB XXXIII.

Unger, *Alajos,* painter, * 1815 Győr,
l. 1846 – H, A ▭ MagyFestAdat;
ThB XXXIII.

Unger, *Alfred,* painter, * 3.6.1896
Großbardau, l. before 1958 – D
▭ Vollmer IV.

Unger, *Alois* → **Unger,** *Alajos*

Unger, *Antal,* painter, * 1841 Szeged,
† 1889 Nagyvárad – H, RO, D
▭ MagyFestAdat.

Unger, *August* (1787), painter, * 1787
Hohenstein-Ernstthal, l. after 1801 – D
▭ ThB XXXIII.

Unger, *August* (1869), painter, architect,
* 24.3.1869 Kemlitz (Brandenburg),
l. 1906 – D ▭ ThB XXXIII.

Unger, *Carl* (1779), sculptor, * 1779
Berlin, † 1813 Berlin – D, PL
▭ ThB XXXIII.

Unger, *Carl* (1915) (Unger, Carl), painter,
graphic artist, designer, * 24.8.1915
Wolframitzkirchen (Znaim) – A
▭ ELU IV; Fuchs Maler 20.Jh. IV;
List; Vollmer IV.

Unger, *Christian,* sculptor, * 20.9.1746
Berlin-Spandau, † 6.12.1823 or 9.3.1827
Berlin – D ▭ ThB XXXIII.

Unger, *Christian Friedrich,* portrait painter,
genre painter, * 1797 Schneeberg
(Sachsen), l. 1827 – D ▭ ThB XXXIII.

Unger, *Christian Wilhelm Jacob* (Rump)
→ **Unger,** *Wilhelm*

Unger, *Cornelius,* pewter caster, f. 1727,
† 14.8.1761 – D ▭ ThB XXXIII.

Unger, *Eduard* (1839), landscape painter,
* 18.2.1839 Hamburg, l. before 1895
– D, GB ▭ Ries; Rump; ThB XXXIII.

Unger, *Eduard* (1853), genre painter,
illustrator, caricaturist, * 4.2.1853
Hofheim (Unter-Franken), † 4.8.1894
Oberaudorf (Ober-Bayern) – D
▭ Münchner Maler IV; Ries;
ThB XXXIII.

Unger, *Else,* artisan, * 25.2.1873 Wien
– A, D ▭ ThB XXXIII.

Unger, *Emanuel,* porcelain painter, * about
1829, † 10.12.1887 Fünfkirchen – H
▭ Neuwirth II.

Unger, *Emil,* architect, * 1839 Budapest,
† 7.1873 Budapest – H ▭ ThB XXXIII.

Unger, *Endres,* maker of silverwork,
f. 1533 – D ▭ Kat. Nürnberg.

Unger, *Erich,* commercial artist,
* 24.9.1912 Berlin – D ▭ Vollmer VI.

Unger, *Ernst,* stone sculptor, wood
sculptor, * 20.10.1883, † 14.4.1938
Offenbach – D ▭ ThB XXXIII;
Vollmer IV.

Unger, *Fr.,* sculptor, f. 1802 – D
▭ ThB XXXIII.

Unger, *Franz,* goldsmith (?), f. 1867 – A
▭ Neuwirth Lex. II.

Unger, *Friedrich,* fresco painter, illustrator,
master draughtsman, * 11.4.1811 Hof
(Bayern), † 16.12.1858 Nürnberg – D
▭ Ries; Sitzmann; ThB XXXIII.

Unger, *G.* (1794) (Unger, G. (junior)),
sculptor, f. before 1794 – D
▭ ThB XXXIII.

Unger, *Georg* (Unger, Jörg), stonemason,
f. 1537, † 1559 Nürnberg – D
▭ Sitzmann; ThB XXXIII.

Unger, *Georg Andreas,* faience painter (?),
f. about 1780 – D ▭ ThB XXXIII.

Unger, *Georg Christian,* architect,
* 25.5.1743 Bayreuth, † 20.2.1799
Berlin – D ▭ ELU IV; Sitzmann;
ThB XXXIII.

Unger, *Gottfried,* painter, f. 1674 – D
▭ ThB XXXIII.

Unger, *Gottlieb,* goldsmith, * 1682,
† 15.9.1721 – PL, D ▭ ThB XXXIII.

Unger, *Meister Hans* → **Mikó,** *János*

Unger, *Hans* (1629), goldsmith, f. 1629
– PL, D ▭ ThB XXXIII.

Unger, *Hans* (1872), portrait
painter, graphic artist, master
draughtsman, * 26.8.1872 Bautzen,
† 13.8.1936 Dresden – D ▭ Jansa;
Münchner Maler VI; ThB XXXIII;
Vollmer VI.

Unger, *Hans E.*, painter, poster artist, master draughtsman, graphic artist, * 1915 or 1918 – D, GB ▭ Davidson II.2; Vollmer IV.

Unger, *Hermann Gottlieb (1765)*, goldsmith, f. about 1765 – PL, D ▭ ThB XXXIII.

Unger, *Hermann Gottlieb (1780)*, goldsmith, * Danzig, f. 1780, l. about 1805 – RUS, D ▭ ThB XXXIII.

Unger, *Hieronymus*, illuminator, f. 1502 – CH ▭ Brun III.

Unger, *Hugo*, jeweller, f. 5.1909 – A ▭ Neuwirth Lex. II.

Unger, *Ján*, architect, f. 1665, l. 1669 – SK ▭ ArchAKL.

Unger, *Jörg* (Sitzmann) → **Unger,** *Georg*

Unger, *Joh. Christian* → **Unger,** *Christian*

Unger, *Joh. Friedrich August* → **Unger,** *Friedrich*

Unger, *Johann* → **Angerer,** *Josef* (1713)

Unger, *Johann Caspar*, sculptor, f. about 1735, l. about 1749 – D ▭ ThB XXXIII.

Unger, *Johann Friedrich Gottlieb*, woodcutter, book printmaker, * 1753 (?) or 1755 Berlin, † 26.12.1804 Berlin – D ▭ Flemig; ThB XXXIII.

Unger, *Johann Georg*, woodcutter, book printmaker, form cutter, * 26.10.1715 Goes (Sachsen), † 15.8.1788 Berlin – D ▭ Flemig; ThB XXXIII.

Unger, *Johanna*, portrait painter, history painter, * 6.3.1837 Hannover, † 11.2.1871 Pisa – D ▭ Münchner Maler IV; ThB XXXIII.

Unger, *Josef (1886)*, goldsmith (?), f. 1886, l. 1887 – A ▭ Neuwirth Lex. II.

Unger, *Joseph (1785)* (Unger, Joseph (1)), master draughtsman, lithographer, * 1785 Au (München), l. 1841 – D ▭ ThB XXXIII.

Unger, *Joseph (1840)*, master draughtsman, etcher, * 1.2.1840 München, † 8.3.1868 München – D ▭ ThB XXXIII.

Unger, *Károly*, painter, wood sculptor, graphic artist, * 1919 Vassurány, † 1977 Szombathely – H ▭ MagyFestAdat.

Unger, *Kaspar*, cabinetmaker, f. before 1589 – D ▭ ThB XXXIII.

Unger, *Laurentz*, stonemason, f. 1506 – D ▭ ThB XXXIII.

Unger, *Ludwig*, genre painter, portrait painter, f. about 1925 – A ▭ Fuchs Maler 19.Jh. Erg.-Bd II.

Unger, *Manasse*, painter, * 14.3.1802 Coswig (Anhalt), † 17.5.1868 Berlin – D, PL ▭ ThB XXXIII.

Unger, *Margarete* → **Unger,** *Margit*

Unger, *Margit* (Walderné Unger, Margit), figure painter, * 1881 Budapest, l. 1929 – H, D, F ▭ MagyFestAdat; ThB XXXIII.

Unger, *Martha*, portrait painter, flower painter, * 2.5.1880 Berlin, l. before 1939 – D ▭ ThB XXXIII.

Unger, *Matouš*, master draughtsman, * about 1603, † 8.4.1664 Prag – CZ ▭ Toman II.

Unger, *Max (1854)*, sculptor, * 26.1.1854 Berlin, † 31.5.1918 Bad Kissingen – D ▭ ThB XXXIII.

Unger, *Max (1883)*, painter, graphic artist, * 28.5.1883 Taura (Sachsen), l. before 1958 – CH, D ▭ ThB XXXIII; Vollmer IV.

Unger, *Michael*, turner, f. 1700 – PL ▭ ThB XXXIII.

Unger, *Michal*, medalist, f. 1660, l. 1701 – SK ▭ ArchAKL.

Unger, *Nikolaus* → **Dürer,** *Nikolaus*

Unger, *Rika*, sculptor, * 1917 Stettin – PL, D ▭ KüNRW I.

Unger, *S. Károly* → **Unger,** *Károly*

Unger, *Simon*, architect, * Strandorf (?), f. 1627 – A ▭ ThB XXXIII.

Unger, *Simon Gottlieb*, goldsmith, * 2.9.1715, † 22.12.1762 – PL, D ▭ ThB XXXIII.

Unger, *Steffain* → **Bièvre,** *Etienne*

Unger, *Th.* → **Unger,** *Wilhelm*

Unger, *Victor*, painter, graphic artist, * 1892 Wien, † 9.1978 Graz – A ▭ List.

Unger, *Viktor*, painter, * 3.7.1873 Wien, † 11.12.1938 Wien – A ▭ Fuchs Maler 19.Jh. Erg.-Bd II.

Unger, *W.*, miniature painter, f. 1812, l. 1817 – F ▭ Schidlof Frankreich.

Unger, *W. (1914)* (Davidson II.2) → **Unger,** *William* (1914)

Unger, *Wilhelm* (Unger, Christian Wilhelm Jacob), etcher, lithographer, silhouette cutter, miniature painter, copper engraver, * 25.2.1775 Kirchlotheim, † 18.8.1855 Neustrelitz – D, F ▭ DA XXXI; Rump; ThB XXXIII.

Unger, *William (1837)*, etcher, copper engraver, watercolourist, landscape painter, * 11.9.1837 Hannover, † 5.3.1932 Innsbruck – D, A, S ▭ ELU IV; Fuchs Maler 19.Jh. Erg.-Bd II; Fuchs Maler 19.Jh. IV; Ries; Rump; SvKL V; ThB XXXIII.

Unger, *William (1914)* (Unger, W. (1914)), painter, * 30.7.1914 Graz – A ▭ Davidson II.2; Fuchs Maler 20.Jh. IV.

Unger-Bucerius, *Lore*, painter, * 1930 – D ▭ Nagel.

Ungeradin, *Heinrich*, mason, f. 1371, l. about 1400 – PL, D ▭ ThB XXXIII.

Ungerer, *Alfons*, goldsmith, * 25.4.1884 Pforzheim, † 12.1961 Pforzheim – D ▭ ThB XXXIII; Vollmer IV; Vollmer VI.

Ungerer, *Jakob*, sculptor, * 13.6.1840 München, † 27.4.1920 München – D ▭ ThB XXXIII.

Ungerer, *Tomi*, poster painter, graphic artist, caricaturist, illustrator, cartoonist, poster artist, * 28.11.1931 Straßburg – F, USA, CDN ▭ Bauer/Carpentier V; Flemig; List; Vollmer VI.

Ungerleider, *H.*, porcelain painter, f. 1891 – CZ ▭ Neuwirth II.

Ungermann, *Arne* (Ungermann Jørgensen, Arne), poster artist, illustrator, caricaturist, * 11.12.1902 Odense, † 25.2.1981 Humlebæk – DK ▭ DKL II; Flemig; Vollmer IV; Weilbach VIII.

Ungermann, *Inger* (Ungermann Jørgensen, Inger Johanne Frederikke), painter, * 1.3.1909 Næstved, † 4.10.1992 Kopenhagen – DK ▭ Weilbach VIII.

Ungermann Jørgensen, *Arne* (DKL II; Weilbach VIII) → **Ungermann,** *Arne*

Ungermann Jørgensen, *Inger Johanne Frederikke* (Weilbach VIII) → **Ungermann,** *Inger*

Ungern, *Emil Johan Ragnar* (Nordström) → **Ungern,** *Ragnar*

Ungern, *Ernst Johan Ragnar* (Koroma; Kuvataiteilijat; Paischeff) → **Ungern,** *Ragnar*

Ungern, *Peter von* (Brun, SKL III, 1913) → **Peter von Ungern**

Ungern, *Ragnar* (Ungern, Ernst Johan Ragnar; Ungern, Emil Johan Ragnar), figure painter, landscape painter, * 21.4.1885 Tammisaari, † 17.12.1955 Turku – SF ▭ Koroma; Kuvataiteilijat; Nordström; Paischeff; ThB XXXIII; Vollmer IV.

Ungern-Sternberg, *Alexander von* (Freiherr) → **Sternberg,** *Alexander von* (Freiherr)

Ungern-Sternberg, *Johann Karl Emanuel von (Freiherr)*, portrait painter, lithographer, * 23.1.1773 Paschlepp (Hapsal), † 30.3.1830 Reval – EW ▭ ThB XXXIII.

Ungern-Sternberg, *Walter von (Freiherr)*, painter of hunting scenes, animal painter, * 19.3.1881 Russal, † 2.12.1959 Kiel – RUS, D ▭ Hagen; ThB XXXIII.

Ungers, *Oswald Mathias*, architect, * 7.12.1926 Kaiseresch – D ▭ DA XXXI.

Ungersthaler, *Berta*, painter, * 1.10.1876 Retz-Oberhollabrunn, † 20.9.1959 Graz – A ▭ Fuchs Maler 19.Jh. Erg.-Bd II.

Ungethüm, *Ewald*, painter, illustrator, * 12.4.1886 Cainsdorf, l. before 1958 – D ▭ Vollmer IV.

Ungewitter, *Georg Gottlob*, architect, * 9.9.1820 or 15.9.1820 Wanfried (Werra) or Wandbeck, † 6.11.1864 Kassel – D ▭ DA XXXI; ThB XXXIII.

Ungewitter, *Hugo*, painter of hunting scenes, history painter, * 13.2.1869 Haus Kappel (Waldeck), l. 1902 – D ▭ Ries; ThB XXXIII.

Ungewitter, *Inge*, painter, illustrator, advertising graphic designer, * 14.2.1928 München – D ▭ Vollmer VI.

Ungewitter, *Melchior*, goldsmith, f. 1770 – D ▭ ThB XXXIII.

Ungherelli, painter, † 1863 – I, A ▭ ThB XXXIII.

Ungheri, *Saverio*, sculptor, painter, * 1926 Rizziconi – I ▭ DizArtItal.

Unghváry, *Alexander* → **Unghváry,** *Sándor*

Unghváry, *Sándor*, fresco painter, glass painter, * 15.1.1883 Kaposvár, † 13.1.1951 Budapest – H ▭ ThB XXXIII; Vollmer IV; Vollmer VI.

Unglehrt, *Max*, architect, * 24.7.1892 Memmingen, † 9.1953 München – D ▭ ThB XXXIII; Vollmer IV.

Ungleich, *Anton*, sculptor, * 1725, † 18.9.1758 Wien – A ▭ ThB XXXIII.

Ungleich, *Filipp*, sculptor, * Eisenstadt (?), f. about 1712, † after 1736 (?) Ofen – H ▭ ThB XXXIII.

Ungleich, *Joh. Michael* → **Ungleich,** *Michael*

Ungleich, *Michael*, sculptor, * 1701 Eisenstadt, † 28.8.1746 Wien – A ▭ ThB XXXIII.

Ungleich, *Paul*, sculptor, * 6.3.1733 Wien, † 29.9.1792 Wien – A ▭ ThB XXXIII.

Ungleich, *Tobias*, sculptor, f. 15.9.1700, l. 1704 – D ▭ ThB XXXIII.

Ungo → **Unkyo Kiyō**

Ungo Keyō Unkyo → **Unkyo Kiyō**

Ungrad, *Josef*, goldsmith, f. 1882, † 1910 – A ▭ Neuwirth Lex. II.

Ungradin, *Heinrich* → **Ungeradin,** *Heinrich*

Ungradt, *Philipp*, wood carver, f. 1808 – H ▭ ThB XXXIII.

Ungricht-Lüscher, *Ernst*, painter, * 17.5.1929 Winterthur – CH ▭ KVS.

Ungrsch, *Jan* → **Onghers,** *Jan*

Ungure, *Helēna* → **Keterliņa,** *Helēna*

Ungureanu, *Rodica,* sculptor, * 19.4.1940
Oradea – RO ▭ Barbosa.

Ungvári, *Károly,* painter, * 1924 Zaláta
– H ▭ MagyFestAdat.

Ungvári, *Lajos,* sculptor, * 13.3.1902
Perecseny – H ▭ Vollmer IV.

Ungváry, *Sándor,* fresco painter, * 1883
Kaposvár, † 1951 Budapest – H
▭ MagyFestAdat.

Unhōsai → **Emosaku**

Uni y Tudó, *José* → **Nin y Tudó,** *José*

Unia, *Segio,* painter, graphic artist,
sculptor, * 1943 Roccaforte di Mondovi
– I ▭ DizArtItal.

Uniechowski, *Antoni,* illustrator, poster
artist, painter, * 23.2.1903 Wilna – PL
▭ Vollmer IV.

Unierzyski, *Józef,* figure painter,
* 20.12.1863 Milewo (Płock),
† 29.12.1948 Krakau – PL
▭ ThB XXXIII; Vollmer IV.

Unigiana → **Giovanni di Paolo d'
Ambrogio da Siena**

Unik, *Reneé,* painter, * 2.10.1895 Paris,
l. 1920 – F ▭ Edouard-Joseph Suppl..

Unior, *Gabriel* → **Vinor,** *Gabriel*

Unitt, *Edward G.,* scene painter, f. 1927
– USA ▭ Falk.

Unjo, sculptor, f. 1190, l. 1208 – J
▭ Roberts.

Unkaku → **Taigaku**

Unkarji → **Onkar**

Unkart, *E.* (Unkart, E. (Mistress)), figure
painter, portrait painter, f. 1837, l. 1840
– USA ▭ Groce/Wallace.

Unkauf, *Eberhardt,* sculptor, * 1933 – D
▭ Nagel.

Unkauf, *Karl,* portrait painter, * 1873
Stuttgart, † 1921 Stuttgart – D ▭ Nagel;
Ries.

Unkauf, *Lienhart,* painter, f. 1520, l. 1533
– D ▭ ThB XXXIII.

Unkei → **Donkyō**

Unkei (1151) (Unkei), wood sculptor,
carver, * 1151, † 1223 or 5.1.1224 (?)
– J ▭ ELU IV; Roberts; ThB XXXIII.

Unkei (1504), painter, f. 1504, l. 1520
– J ▭ Roberts.

Unkei (1830), painter, f. about 1830 – J
▭ Roberts.

Unkel, *Hans,* painter, woodcutter,
illustrator, * 11.11.1896 Köln-Kalk,
l. before 1958 – D ▭ Vollmer IV.

Unkel, *Nikolaus,* bell founder, f. 1627
– D ▭ Merlo.

Unker, *Carl Henning d'* → **Unker,** *Carl
Henrik d'*

Unker, *Carl Henrik d'* (D'Unker, Carl
Henrik; D'Uncker, Carl Henning
Lützow), genre painter, portrait painter,
caricaturist, * 9.2.1828 Stockholm,
† 24.3.1866 Düsseldorf – S, D ▭ SvK;
SvKL II; ThB XXXIII.

Unker-Lützow, *Carl Henning d'* →
Unker, *Carl Henrik d'*

Unker-Lützow, *Carl Henrik d'* → **Unker,**
Carl Henrik d'

Unkles, lithographer, f. about 1835,
l. about 1839 – IRL ▭ Lister;
Strickland II; ThB XXXIII.

Unkoku → **Sesshū**

Unkoku → **Tōgan** (1547)

Unkoku Motonao → **Tōeki** (1591)

Unkoku Tōchi → **Tōchi**

Unkoku Tōgan (DA XXXI) → **Tōgan**
(1547)

Unkoku Tōhan → **Tōhan**

Unkoku Tōho → **Tōho** (1650)

Unkoku Tōji → **Tōji**

Unkoku Tōkaku → **Tōkaku**

Unkoku Tōmin → **Tōmin**

Unkoku Tōoku → **Tōoku**

Unkoku Tōrei → **Tōreki**

Unkoku Tōretsu → **Tōretsu** (1741)

Unkoku Tōsetsu → **Tōsetsu**

Unkoku Tōtaku → **Tōtaku**

Unkoku Tōtatsu → **Tōtatsu**

Unkoku Tōtetsu → **Tōtetsu** (1651)

Unkoku Tōyō → **Tōyō** (1612)

Unkoku Tōyū → **Tōyū** (1715)

Unkoku Tōzen → **Tōzen** (1686)

Unkokuken → **Sesshū**

Unkraut, *Jean,* architect, * 1875 Zürich,
l. after 1905 – CH ▭ Delaire.

Unkyaku → **Asai,** *Hakuzan*

Unkyo Kiyō, painter, * 1582, † 1659 – J
▭ Roberts.

Unman, *Frans Gustaf,* painter, master
draughtsman, graphic artist, * 24.8.1879
Kopenhagen, † 16.9.1967 Stockholm
– DK, S ▭ SvKL V.

Unman, *Gustaf* → **Unman,** *Frans Gustaf*

Unna, *Ada,* painter, f. 1890, l. 1899 – GB
▭ Johnson II; Wood.

Unna, *Hanne* (Unna, Hanne Joachimine),
painter, * 2.12.1831 Kopenhagen,
† 29.8.1879 Trujillo (Peru) – DK
▭ Weilbach VIII.

Unna, *Hanne Joachimine* (Weilbach VIII)
→ **Unna,** *Hanne*

Unna, *Julie* → **Boor,** *Julie de*

Unna, *Moritz,* painter, photographer,
* 31.12.1811 Kopenhagen, † 2.12.1871
Kopenhagen – DK, S, D ▭ SvKL V;
ThB XXXIII; Weilbach VIII.

Unnau, *Hans,* goldsmith, f. 1577, † 1594
– LV ▭ ThB XXXIII.

Unnerus, *Petter,* goldsmith, f. 1755,
l. 1759 – S ▭ ThB XXXIII.

Unno, *Kiyoshi,* enchaser, * 8.11.1884
Tokio, † 10.7.1956 Tokio – J
▭ Vollmer IV.

Unō → **Matabei** (1578)

Un'ō → **Matabei** (1578)

Uno, *Sōyo* (Uno Sōyo), potter, * 1888,
l. before 1976 – J ▭ Roberts.

Uno Erland → **Hedin,** *Uno Erland*

Uno Mitsutsugu → **Mitsutsugu**

Uno Sōyo (Roberts) → **Uno,** *Sōyo*

Unold, *Georg Paul,* pewter caster, * 1777,
† 2.7.1854 – D ▭ ThB XXXIII.

Unold, *Joseph,* sculptor, f. 1828 – D
▭ ThB XXXIII.

Unold, *Max,* painter, woodcutter,
illustrator, designer, * 1.10.1885
Memmingen, † 18.5.1964 München –
D ▭ Davidson II.2; ELU IV; Flemig;
Münchner Maler VI; Nagel; Ries;
ThB XXXIII; Vollmer IV.

Unonius, *Aja* → **Unonius,** *Elsa Aino*

Unonius, *Elias* → **Unonius,** *Mårten Elias*

Unonius, *Elsa Aino,* sculptor, * 29.10.1901
Limhamn – S ▭ SvK; SvKL V.

Unonius, *Mårten Elias,* painter,
master draughtsman, * 7.9.1878
Malmö, † 11.3.1907 Ljunghusen – S
▭ SvKL V.

Unosuke → **Nammei**

Unpō → **Tōetsu** (1476)

Unpo → **Umpō** (1401)

Unpō → **Umpō** (1765)

Unposai → **Umpō** (1401)

Unrein, *János,* copper engraver, steel
engraver, * 1829 Pest, l. 1870 – H
▭ ThB XXXIII.

Unrein, *Johann* → **Unrein,** *János*

Unrin'in → **Hōzan** (1723)

Unrin'in → **Hōzan** (1842)

Unro → **Nam Ku-man**

Unruh, *Curt von,* book illustrator, painter,
* 1894 Hannover, l. before 1958 – D
▭ Vollmer IV.

Unruh, *Dav. And. Joch.,* painter, f. 1753,
† 10.11.1763 Hamburg – D ▭ Rump.

Unruh, *Fritz von,* painter, * 10.5.1885
Koblenz, l. before 1958 – MC, USA, D
▭ Vollmer IV.

Unruh, *Johann Georg,* fresco painter,
* 1723 Passau, † 1801 Passau – D, A,
I ▭ ThB XXXIII.

Unruhe, *Johann Georg* → **Unruh,** *Johann
Georg*

Uns, *Christoph,* designer, assemblage artist,
* 1926 Darmstadt – D ▭ BildKueFfm.

Unsa, *José Marcial de,* silversmith,
* Lima, f. 1748 – RA, PE
▭ EAAm III.

Unseki, painter, f. about 1840 – J
▭ Roberts.

Unseld, *Albert,* architect, painter, graphic
artist, * 5.10.1879 Ulm, l. before 1958
– D ▭ ThB XXXIII; Vollmer IV.

Unseld, *Johann* → **Unselt,** *Johann*

Unselt, *Christian* → **Unsöld,** *Christian*

Unselt, *Eugénie,* pastellist, portrait
painter, f. before 1901, l. 1904 – F
▭ Bauer/Carpentier V.

Unselt, *Johann,* cabinetmaker, f. 1681,
l. 1695 (?) – D ▭ ThB XXXIII.

Unsen (1759) (Unsen), painter, * 1759
Shimabara (Hizen), † 1811 – J
▭ Brewington; Roberts.

Unsen (1832), painter, † 1832 – J
▭ Roberts.

Unsen (1875), woodcutter, f. about 1875
– J ▭ Roberts.

Unser, *Gisela,* painter, * 16.6.1934
Freiburg im Breisgau – D, CH ▭ KVS.

Unshin → **Sekihō** (1768)

Unshitsu, painter, * 1753 Shinshū
(Nagano), † 1827 – J ▭ Roberts.

Unshō → **Bunrin**

Unshō → **Kyūjo** (1747)

Unshō → **Yoshimi**

Unsho (1812), painter, * 1812 Fukui,
† 1865 – J ▭ Roberts.

Unshō (1823), painter, * 1823, † 1886
– J ▭ Roberts.

Unsin, *Johan Conrad* → **Unsinger,**
Johann Conrad

Unsin, *Johann Conrad* → **Unsinger,**
Johann Conrad

Unsin, *Magnus* → **Unsinn,** *Magnus*

Unsinger, *Johan Conrad* (Zülch) →
Unsinger, *Johann Conrad*

Unsinger, *Johann Conrad* (Unsinger,
Johan Conrad), painter, * Worms (?),
f. 1683, † 8.9.1717 Frankfurt (Main)
– D ▭ ThB XXXIII; Zülch.

Unsinn, *Magnus,* maker of silverwork,
* 1819 Unterammingen, † 1889 – D
▭ Seling III.

Unsinnig, *Ulrich,* architect, * Wallerstein,
f. 1576 – D ▭ ThB XXXIII.

Unsöld, *Christian,* cabinetmaker, f. about
1780 – D ▭ ThB XXXIII.

Unsong kŏsa → **Kang Hŭi-maeng**

Unström, *Erik,* painter, * 1.3.1897
Linköping, l. 1965 – S ▭ SvKL V.

Unsuldarto, *Matías,* founder, f. 1608,
l. 1689 – PE ▭ EAAm III;
Vargas Ugarte.

Unsworth, *Edna Ganzhorn,* painter,
* 26.5.1890 Baltimore (Maryland),
l. 1933 – USA ▭ Falk.

Unsworth, *Jim,* sculptor, * 1958 Wigan
(Lancashire) – GB ▭ Spalding.

Unsworth, *Ken*, sculptor, performance
artist, * 28.5.1931 Melbourne – AUS
□ ContempArtists; Robb/Smith.

Unsworth, *Peter*, painter, * 1937 Durham
(Durham) – GB □ Spalding.

Unsworth, *W. F.* (Johnson II) →
Unsworth, *William Frederick*

Unsworth, *William*, architect, * 1856,
† 1944 – GB □ DBA.

Unsworth, *William Frederick* (Unsworth,
W. F.), architect, painter, * 1850 or
1851, † 6.10.1912 Restalls (Petersfield)
– GB □ DBA; Dixon/Muthesius;
Johnson II.

Unszlicht, *Stefania*, painter, * 1880
Warschau, † 1947 Moskau – PL
□ Vollmer IV.

Untaku → Töetsu (1675 Hasegawa)

Untaku → Töetsu (1675 Mitani
Nobushige)

Untan, painter, * 1782, † 1852 – J
□ Roberts.

Untch, *Ioan* (Untch, Johann), book
illustrator, master draughtsman, engraver,
interior designer, * 6.9.1926 Sighişoara
– RO, D □ Barbosa; Jianou.

Untch, *Johann* (Jianou) → Untch, *Ioan*

Untei, painter, * 1803, † 1877 – J
□ Roberts.

Unter, *Hans*, bookbinder, f. 1497 – D
□ ThB XXXIII.

Unterberger (Maler-Familie) (ThB
XXXIII) → Unterberger, *Christoph*
(1660)

Unterberger (Maler-Familie) (ThB
XXXIII) → Unterberger, *Christoph*
(1732)

Unterberger (Maler-Familie) (ThB
XXXIII) → Unterberger, *Franz*

Unterberger (Maler-Familie) (ThB
XXXIII) → Unterberger, *Ignaz*

Unterberger (Maler-Familie) (ThB
XXXIII) → Unterberger, *Josef*

Unterberger (Maler-Familie) (ThB
XXXIII) → Unterberger, *Josef Anton*

Unterberger (Maler-Familie) (ThB
XXXIII) → Unterberger, *Michelangelo*

Unterberger, *Christoforo* (DEB XI) →
Unterberger, *Christoph* (1732)

Unterberger, *Christoph (1660)*,
woodcarving painter or gilder, gilder,
* 1660 Cavalese, † 1747 Cavalese – I
□ ThB XXXIII.

Unterberger, *Christoph (1732)*
(Unterberger, Christoforo; Unterperger,
Cristoforo), flower painter, history
painter, * 27.5.1732 Cavalese,
† 25.1.1798 Rom – I □ DA XXXI;
DEB XI; ELU IV; Pavière II;
PittItalSettec; ThB XXXIII.

Unterberger, *Francesco Sebaldo* (DEB XI)
→ Unterberger, *Franz*

Unterberger, *Franz* (Unterberger, Franz
Sebald; Unterberger, Francesco Sebaldo;
Unterperger, Francesco), painter,
* 1.8.1706 Cavalese, † 23.1.1776
Cavalese – I □ DA XXXI; DEB XI;
ELU IV; PittItalSettec; ThB XXXIII.

Unterberger, *Franz Richard*, landscape
painter, * 15.8.1838 Innsbruck,
† 25.5.1902 Neuilly-sur-Seine – B, F,
A □ Fuchs Maler 19.Jh. IV; Schurr III;
ThB XXXIII.

Unterberger, *Franz Sebald* (DA XXXI;
ELU IV) → Unterberger, *Franz*

Unterberger, *Giuseppe* (Comanducci V) →
Unterberger, *Josef*

Unterberger, *Herbert*, sculptor, graphic
artist, * 2.1.1944 Hermagor (Kärnten)
– A □ Fuchs Maler 20.Jh. IV.

Unterberger, *Ignaz* (Unterberger, Ignazio;
Unterperger, Ignazio), painter, * 1742 or
24.7.1748 Cavalese, † 4.12.1797 Wien –
I, A □ DA XXXI; DEB XI; ELU IV;
PittItalSettec; ThB XXXIII.

Unterberger, *Ignazio* (DEB XI) →
Unterberger, *Ignaz*

Unterberger, *Johann Michael*,
painter, † 30.5.1738 München – D
□ ThB XXXIII.

Unterberger, *Josef* (Unterberger,
Giuseppe), painter, * 20.7.1776
Rom, † 26.10.1846 Rom – I
□ Comanducci V; ThB XXXIII.

Unterberger, *Josef Anton*, woodcarving
painter or gilder, gilder, * 1703
Cavalese, † 1743 Cavalese – I
□ ThB XXXIII.

Unterberger, *Karl Severin*, wood sculptor,
artisan, painter, carver, poster artist,
* 21.4.1893 Schwaz, l. 1975 – A
□ Fuchs Geb. Jgg. II; ThB XXXIII.

Unterberger, *Madleine*, painter,
* 29.10.1920 Dortmund-Eving – A,
D □ Vollmer IV.

Unterberger, *Martin* (Unterperger,
Martin), painter, f. 1769, l. 1774 – A
□ ThB XXXIII; Toman II.

Unterberger, *Michael Angelo* (DA XXXI)
→ Unterberger, *Michelangelo*

Unterberger, *Michelangelo* (Unterberger,
Michael Angelo; Unterperger,
Michelangelo), painter, * 11.8.1695
Cavalese, † 27.6.1758 Wien – I, A, D
□ DA XXXI; DEB XI; ELU IV; List;
PittItalSettec; ThB XXXIII.

Unterberger-Kessele, *Eva*, painter, * 1935
– D □ Nagel.

Unterfinger, *Wendelin*, wood sculptor,
f. about 1709 – D □ ThB XXXIII.

Untergasser, *Karl* (Untergasser, Karl
Franz), glass painter, restorer,
history painter, decorative painter,
* 12.10.1855 or 15.10.1855 Sand (Tirol),
† 14.12.1940 Grafendorf (Graz) – A
□ Fuchs Maler 19.Jh. IV; ThB XXXIII;
Vollmer IV.

Untergasser, *Karl Franz* (Fuchs Maler
19.Jh. IV; ThB XXXIII) → Untergasser,
Karl

Unterholzer, *Josef*, sculptor, * 15.3.1880
Lankowitz, l. 1926 – A □ List;
ThB XXXIII; Vollmer IV.

Unterholzner, *Franz*, smith, f. 1726,
l. 1728 – I □ ThB XXXIII.

Unterhuber, *Carl Jakob* (List) →
Unterhuber, *Karl Jakob*

Unterhuber, *Karl Jakob* (Unterhuber,
Carl Jakob), painter, * 1700 Wien (?),
† 19.2.1752 Wien – A □ List;
ThB XXXIII.

Unterhueber, *Michael Gotthart*, goldsmith,
f. 1705, l. 1708 – A □ ThB XXXIII.

Unterkircher, *Hans*, sculptor, * 1874,
† 13.1.1939 Wien – A □ Vollmer IV.

Unterlechner, *Alois*, painter,
* Nassereith, f. 1832, l. 1836 – D, A
□ Fuchs Maler 19.Jh. IV; ThB XXXIII.

Unterleitner, *Joseph*, sculptor, painter,
f. about 1736 – D □ ThB XXXIII.

Unterleitner, *Michael*, caricaturist, * 1947
Schwarz (Tirol) – A □ Flemig.

Untermaurer, *Viktor*, goldsmith,
silversmith, f. 2.1920 – A
□ Neuwirth Lex. II.

Unternährer, *Wilhelm*, figure painter,
landscape painter, lithographer, * about
1870 Luzern, † 11.1923 – D, CH
□ ThB XXXIII.

Unterperger, *Cristoforo* (PittItalSettec) →
Unterberger, *Christoph* (1732)

Unterperger, *Francesco* (PittItalSettec) →
Unterberger, *Franz*

Unterperger, *Ignazio* (PittItalSettec) →
Unterberger, *Ignaz*

Unterperger, *Martin* (Toman II) →
Unterberger, *Martin*

Unterperger, *Michelangelo* (PittItalSettec)
→ Unterberger, *Michelangelo*

Unterpieringer, *Christian*, sculptor,
* 4.5.1886 München, † 18.6.1916 – D
□ ThB XXXIII.

Unterrainer, *Friedrich*, painter,
graphic artist, * 1924 – A
□ Fuchs Maler 20.Jh. IV.

Unterrainer, *Johann Baptist*, painter,
* Kitzbühel (?), f. 1700, l. 1724 – D
□ Markmiller; ThB XXXIII.

Unterrainer, *Josef*, painter, * about
1770, † 27.11.1830 Salzburg – A
□ Fuchs Maler 19.Jh. IV; ThB XXXIII.

Unterriedmüller, *Nikolaus*, gunmaker,
architect, * 10.9.1723 Heiligenkreuz,
l. 1772 – A □ ThB XXXIII.

Untersberger, *André* (Fuchs Maler 19.Jh.
IV) → Untersberger, *Andreas*

Untersberger, *Andreas* (Untersberger,
André), master draughtsman,
illustrator, history painter, * 23.9.1874
Gmunden, l. 1942 – A, D
□ Fuchs Maler 19.Jh. IV; Ries.

Untersberger, *Giovanni* → Untersberger,
Josef (1864)

Untersberger, *Josef (1835)*, wood sculptor,
* 6.1.1835 St. Georgen im Attergau,
† 6.1.1912 Gmunden – A, D □ Ries;
ThB XXXIII.

Untersberger, *Josef (1864)*, painter,
* 1864, † 1933 – D □ Ries.

Untersberger, *Josef August* →
Untersberger, *Josef* (1864)

Unterseher, *Franz* → Unterseher, *Franz
Xaver*

Unterseher, *Franz Xaver*, painter, graphic
artist, medalist, * 5.1.1888 Göppingen or
Göggingen (Bayern), † 1954 Kempten
– D □ Ries; Vollmer IV.

Unterseher, *Matthias*, locksmith, * 1716,
† 1751 – D □ ThB XXXIII.

Unterstab, *Gudrun*, ceramist, * 1940
Werdau – D □ WWCCA.

Unterstab, *Ralf*, ceramist, architect, * 1937
Werdau – D □ WWCCA.

Unterstab-Kießling, *Gudrun* → Unterstab,
Gudrun

Untersteiner, *Johann Baptist*, painter,
f. 1691, † 31.12.1713 München – D
□ ThB XXXIII.

Untersteller, *Nicolas* (Untersteller,
Nicolas Pierre), painter, * 26.3.1900
Stieringen-Wendel, † 18.12.1967 –
F □ Bauer/Carpentier V; Bénézit;
Edouard-Joseph III; ThB XXXIII;
Vollmer IV.

Untersteller, *Nicolas Pierre*
(Bauer/Carpentier V; Bénézit; ThB
XXXIII) → Untersteller, *Nicolas*

Unterwalder, *Marie*, landscape
painter, veduta painter, f. 1898 – A
□ Fuchs Maler 19.Jh. IV.

Unterwalder, *Moritz*, landscape painter,
* 5.1.1861 Wien, l. 1925 – D, A
□ Fuchs Maler 19.Jh. IV; ThB XXXIII.

Unterweger, *Erich*, sculptor, * 14.3.1928
Bad Kleinkirchheim (Kärnten) – A
□ List.

Unterweger, *Hans*, sculptor, * 1910 Kals-
Großdorf – A □ Vollmer IV.

Unterwelz, *Robert*, master draughtsman,
painter, f. about 1927 – A
□ Fuchs Maler 19.Jh. Erg.-Bd II.

Unterwelz, *Walter,* painter, * 7.5.1895 Rosenbach (Kärnten), l. 1975 – A ▭ Fuchs Geb. Jgg. II.

Unteutsch, *Friedrich,* cabinetmaker, ornamental draughtsman, * about 1600 Berlin, † 1670 Frankfurt (Main) – D ▭ DA XXXI; Sitzmann; ThB XXXIII.

Unthank, *Alice Gertrude* (Unthank, Gertrude), artisan, still-life painter, * 26.10.1878 Economy (Indiana) or Wayne County (Indiana), l. 1947 – USA ▭ EAAm III; Falk; Pavière III.2.

Unthank, *Gertrude* (Pavière III.2) → **Unthank,** *Alice Gertrude*

Unthank, *William S.,* portrait painter, * 1813 Richmond (Indiana), † 22.7.1892 Council Bluffs (Iowa) – USA ▭ EAAm III; Groce/Wallace.

Unthartt, *Jacob,* architect, f. 1548, l. 1555 – DK ▭ Weilbach VIII.

Untner, *Alois,* painter, * 1957 Schärding – A ▭ Fuchs Maler 20.Jh. IV.

Untō (1814), painter, * 1814, † 1891 – J ▭ Roberts.

Untō (1850), painter, f. 1850 – J ▭ Roberts.

Untz, *Jan Walterus,* painter, f. 1700 – CZ ▭ Toman II.

Unver, *George,* portrait painter, f. 1923 – USA ▭ Falk.

Unverdorben (Goldschmiede-Familie) (ThB XXXIII) → **Unverdorben,** *Adam* (1654)

Unverdorben (Goldschmiede-Familie) (ThB XXXIII) → **Unverdorben,** *Adam* (1692)

Unverdorben (Goldschmiede-Familie) (ThB XXXIII) → **Unverdorben,** *Joh. Josef*

Unverdorben (Goldschmiede-Familie) (ThB XXXIII) → **Unverdorben,** *Mathias*

Unverdorben, *Adam (1654),* goldsmith, f. 1654 – A ▭ ThB XXXIII.

Unverdorben, *Adam (1692),* goldsmith, f. 1692 – A ▭ ThB XXXIII.

Unverdorben, *Bartholomäus,* goldsmith, f. about 1680 – A ▭ ThB XXXIII.

Unverdorben, *Georg,* glass painter, f. about 1650 – D ▭ ThB XXXIII.

Unverdorben, *Hans (1607),* glass painter, f. 1607 – D ▭ Zülch.

Unverdorben, *Hans Conrad,* goldsmith, * 1627 Nürnberg, † 1705 Nürnberg (?) – D, D ▭ Kat. Nürnberg.

Unverdorben, *Joh. Josef,* goldsmith, * Linz (Donau) (?), † 28.7.1754 – A ▭ ThB XXXIII.

Unverdorben, *Mathias,* goldsmith, * Staufenegg (Bad Reichenhall), f. 1702, l. 1752 – A, D ▭ ThB XXXIII.

Unverdroß, *Raphael Oskar* (Jansa) → **Unverdross,** *Raphael Oskar*

Unverdross, *Raphael Oskar,* landscape painter, * 25.9.1873 Düsseldorf, l. after 1898 – D ▭ Jansa; ThB XXXIII.

Unverfehrt, *Elisabeth,* painter, sculptor, * 1894 Aachen, † 1949 Lohne – D ▭ Wietek.

Unverhau, *Martha,* painter, * 13.11.1868 Mitau, † 24.4.1947 Burgdorf (Hannover) – LV, D ▭ Hagen; ThB XXXIII.

Unverhau, *Viktor,* architect, * 12.6.1874 Mitau, † 18.5.1936 Allenstein – LV, SF, PL ▭ ArchAKL.

Unverzagt, *Georg Iwanowitsch* (ThB XXXIII) → **Unverzagt,** *Georgij Ivanovič*

Unverzagt, *Georgij Ivanovič* (Unverzagt, Georg Iwanowitsch), copper engraver, * 1701, † 1767 – RUS ▭ ThB XXXIII.

Unverzagt, *Hans Hinrich,* sculptor, f. 1708 – DK ▭ Weilbach VIII.

Unverzagt, *Heinrich,* glass painter, f. 1401 – CH ▭ Brun IV.

Unverzagt, *Johann Georg,* ornamental draughtsman, f. about 1700 – D ▭ ThB XXXIII.

Unverzagt, *Karl,* graphic artist, * 1915 Grünstadt – D ▭ Vollmer IV.

Unwin, *Bruce,* commercial artist, * 1923 London (Ontario) – USA, CDN ▭ Vollmer IV.

Unwin, *Charles,* architect, f. 1840, l. 1868 – GB ▭ Colvin; DBA.

Unwin, *Francis* (Spalding) → **Unwin,** *Francis Sydney*

Unwin, *Francis Sydney* (Unwin, Francis), etcher, master draughtsman, lithographer, woodcutter, painter, * 1885 Stalbridge (Dorsetshire), † 26.11.1925 Mundeley (Norfolk) – GB, NL, F, I ▭ Mallalieu; Spalding; ThB XXXIII.

Unwin, *G. A.,* painter, f. 1871 – GB ▭ Wood.

Unwin, *Henry,* architect, * 1880, † 1946 – GB ▭ DBA.

Unwin, *Ida M.,* painter, f. 1892 – GB ▭ Wood.

Unwin, *J. C.,* wood engraver, designer, f. 1875, l. 1876 – CDN ▭ Harper.

Unwin, *Nora Spicer,* book illustrator, graphic artist, painter, * 22.2.1907 Surbiton (Surrey) or Tolworth (London), † 1982 – USA, GB ▭ EAAm III; Peppin/Micklethwait.

Unwin, *R.* (Foskett; Grant; Schidlof Frankreich) → **Unwin,** *Robert*

Unwin, *Raymond,* town planner, * 2.11.1863 Oxford or Rotherham or Whiston (Ritherdam), † before 5.7.1940 or 29.11.1940 London or Old Lyme (Connecticut) – GB ▭ DA XXIV; DBA; Gray; ThB XXXIII; Vollmer IV.

Unwin, *Robert* (Unwin, R.), enamel painter, landscape painter, genre painter, * about 1760, † after 1812 – GB ▭ Foskett; Grant; Schidlof Frankreich; ThB XXXIII.

Unwin, *Thomas,* miniature painter, f. 1798, l. 1799 – GB ▭ Foskett.

Unwin, *William,* architect, f. before 1820, l. after 1840 – GB ▭ Colvin.

Unwin, *William Cawthorne,* architect, * 1838, † 1933 – GB ▭ DBA.

Unwins, *T.,* sculptor, f. 1831 – GB ▭ Gunnis.

Uny, *Pierre,* sculptor, f. 1901 – F ▭ Bénézit.

Unzan, painter, * 1761 Noto, † 1837 – J ▭ Roberts.

Unzansō → Shinsai (1760)

Unze, *Carl Gottlob,* portrait painter, * 8.9.1806 Zschaitz (Döbeln), † 10.6.1866 Oschatz – D ▭ ThB XXXIII.

Unzelmann, *Friedrich Ludwig,* woodcutter, * 1797 Berlin, † 29.8.1854 Wien – D ▭ ThB XXXIII.

Unzen → Unsen (1759)

Unzinger, *Peter,* architect, f. 1489, l. 1520 – A, D ▭ ThB XXXIII.

Unzue, *Angeles Haydée,* painter, * 1929 Tandil – RA ▭ EAAm III.

Uolmann, *Johann* (Uolmann, Johannvon), instrument maker, f. 1507 – CH ▭ Brun III.

Uolmann, *Johannvon* (Brun, SKL III, 1913) → **Uolmann,** *Johann*

Uolrich → Ulrich (1568)

Uota, calligrapher (?), f. 1701 – D ▭ Bradley III.

Uotila, *August* (Nordström) → **Uotila,** *Aukusti*

Uotila, *Aukusti* (Uotila, August), figure painter, landscape painter, * 5.5.1858 Urjala, † 18.3.1886 Ajaccio – SF ▭ Kuvataiteilijat; Nordström; Paischeff; ThB XXXIII.

Uotila, *Aulis,* painter, * 15.8.1935 Laitila – SF ▭ Kuvataiteilijat.

Uotila, *Gunnar* → **Uotila,** *Gunnar Aleksanteri*

Uotila, *Gunnar Aleksanteri,* sculptor, * 9.1.1913 Hämeenlinna – SF ▭ Koroma; Kuvataiteilijat.

Uoya Hokkei → Hokkei

Uozumi Ki → Keiseki

Upbargen, *Antoni van* → **Obbergen,** *Antonius van*

Upbargen, *Antoni von* → **Obbergen,** *Antonius van*

Upbargen, *Antonius van* → **Obbergen,** *Antonius van*

Upbargen, *Antonius von* → **Obbergen,** *Antonius van*

Updegraff, *Sallie Bell,* painter, artisan, * 15.4.1864 Belmont Country (Ohio), l. 1940 – USA ▭ Falk.

Updike, *Daniel Berkeley,* graphic artist, typographer, * 1860 Providence (Rhode Island), † 28.12.1941 Boston (Massachusetts) – USA ▭ DA XXXI; Falk.

Uphagen (Goldschmiede-Familie) (ThB XXXIII) → **Uphagen,** *Andreas*

Uphagen (Goldschmiede-Familie) (ThB XXXIII) → **Uphagen,** *Hans*

Uphagen (Goldschmiede-Familie) (ThB XXXIII) → **Uphagen,** *Johann*

Uphagen (Goldschmiede-Familie) (ThB XXXIII) → **Uphagen,** *Reinholt* (1624)

Uphagen (Goldschmiede-Familie) (ThB XXXIII) → **Uphagen,** *Reinholt* (1637)

Uphagen, *Andreas,* goldsmith, * 1633 – PL, D ▭ ThB XXXIII.

Uphagen, *Hans,* goldsmith, * 1620, † 24.11.1701 – PL, D ▭ ThB XXXIII.

Uphagen, *Johann,* goldsmith, f. 1670 – PL, D ▭ ThB XXXIII.

Uphagen, *Reinholt (1624),* goldsmith, f. 1624, † before 1650 – PL, D ▭ ThB XXXIII.

Uphagen, *Reinholt (1637),* goldsmith, * 1637 – PL, D ▭ ThB XXXIII.

Upham, *B. C.,* illustrator, f. 1898 – USA ▭ Falk.

Upham, *Hervey,* lithographer (?), printmaker, f. 1853, l. after 1860 – USA ▭ Groce/Wallace.

Upham, *John William,* landscape painter, watercolourist, etcher (?), * 1772 or 1773 (?) Offwell (Devonshire), † 5.1.1828 Weymouth – GB ▭ Grant; Lister; Mallalieu; ThB XXXIII.

Upham, *M.,* landscape painter, f. 1814 – GB ▭ Grant.

Upham, *R. E.,* artist, f. 1890 – CDN ▭ Harper.

Upham, *W. H.,* illustrator, f. 1898 – USA ▭ Falk.

Upheus, *Joseph* (DA XXXI) → **Uphues,** *Joseph*

Uphill, *Jessie H.* (Uphill, Jessie H. (Miss)), painter, f. 1896, l. 1904 – GB ▭ Wood.

Uphoff, *Carl Emil,* painter, sculptor, graphic artist, * 17.3.1885 Witten (Ruhr), l. before 1958 – D ▭ ThB XXXIII; Vollmer IV.

Uphoff, *Caroline von* → **Katz,** *Caroline*

Uphoff, *Fritz,* painter, graphic artist, * 26.6.1890 Witten (Ruhr), l. before 1958 – D ▭ ThB XXXIII; Vollmer IV.

Uphoff, *Nicolaus,* painter, f. 1697, † 12.4.1720 Hamburg – D ▭ Rump.

Uphues, *Joseph* (Upheus, Joseph), sculptor, * 23.5.1850 Sassenberg, † 2.1.1911 Berlin – D ▭ DA XXXI; ThB XXXIII.

Upīte, *Emīlija* → **Gruzīte,** *Emīlija*

Upītis, *Emīlija* → **Gruzīte,** *Emīlija*

Upitis, *Peteris* (Upitis, Peteris Avgustovič), graphic artist, * 15.9.1899 Keciu, † 5.6.1989 Riga – LV ▭ KChE II; Vollmer VI.

Upitis, *Peteris Avgustovič* (KChE II) → **Upitis,** *Peteris*

Upjohn, *Aaron,* miniature painter, f. about 1786, † 1800 – GB ▭ Foskett.

Upjohn, *Anna Milo,* painter, * Dover (New Jersey), f. 1940 – USA ▭ Falk.

Upjohn, *Hobart Brown,* architect, * 2.5.1876 Brooklyn (New York)(?), † 23.8.1949 New York – USA ▭ EAAm III; Vollmer VI.

Upjohn, *M.,* illustrator, f. before 1894 – D ▭ Ries.

Upjohn, *Millie,* caricaturist, f. 1908 – USA ▭ Falk.

Upjohn, *Richard,* architect, landscape painter, * 22.1.1802 Shaftesbury (Dorset), † 17.8.1878 Garrison (New York) – USA, GB ▭ DA XXXI; EAAm III; Groce/Wallace.

Upjohn, *Richard Michell,* architect, * 7.3.1828 Shaftesbury (Dorset), † 3.3.1903 Brooklyn (New York) – USA ▭ DA XXXI; EAAm III; ThB XXXIII.

Upling, *Anders Adolf,* master draughtsman, cartographer, * 9.12.1841 Uppland, † 20.11.1899 Stockholm – S ▭ SvKL V.

Upmark, *Maja* → **Upmark,** *Maja Isabella*

Upmark, *Maja Isabella,* painter, * 22.10.1907 Västerås – S ▭ SvKL V.

Uppehalle, *Ricardus* → **Uppehalle,** *Richard*

Uppehalle, *Richard,* architect, f. 1297 – GB ▭ Harvey.

Uppenberg, *Gobi* → **Uppenberg,** *Lilly Margareta*

Uppenberg, *Lilian* → **Uppenberg,** *Lilian Margareta*

Uppenberg, *Lilian Margareta,* master draughtsman, * 13.5.1938 – S ▭ SvKL V.

Uppenberg, *Lilly Margareta,* master draughtsman, painter, * 26.10.1906 Stockholm, † 4.9.1967 Stockholm – S ▭ SvKL V.

Uppenberg, *Margit* → **Uppenberg,** *Lilly Margareta*

Uppheim, *Sevat Bjørnson,* rose painter, * 7.1.1809 Ål, † 1889 Ål – N ▭ NKL IV.

Uppink, *Harmanus,* fruit painter, * 1753(?) or before 9.10.1765 Amsterdam (Noord-Holland), † 1789 or before 19.5.1791 Amsterdam (Noord-Holland)(?) – NL ▭ Pavière II; Scheen II; ThB XXXIII.

Uppink, *Hendrik* → **Uppink,** *Willem*

Uppink, *Willem,* wallpaper painter, landscape painter, portrait painter, * before 18.11.1767 Amsterdam (Noord-Holland), † 3.1.1849 Amsterdam (Noord-Holland) – NL ▭ Scheen II; ThB XXXIII.

Uppleby, *Charles,* watercolourist, * 1779 Barrow Hall (Lincolnshire), † 1853 Barrow Hall (Lincolnshire) – GB ▭ Mallalieu.

Uppström, *Jonas,* wallpaper painter, wallcovering manufacturer, * 1711, † 4.9.1772 Stockholm – S ▭ SvKL V; ThB XXXIII.

Úprka, *Franta* (Uprka, František), sculptor, designer, * 24.2.1868 Kněždub (Mähren), † 8.9.1929 Tuchměřice (Prag) – SK, CZ ▭ ThB XXXIII; Toman II.

Uprka, *František* (Toman II) → **Úprka,** *Franta*

Úprka, *Franz* → **Úprka,** *Franta*

Uprka, *Jan,* painter, * 17.5.1900 Hroznová Lhota – CZ ▭ Toman II.

Uprka, *Joža,* painter, etcher, * 25.10.1861 or 26.10.1861 Kněždub (Mähren), † 12.1.1940 Hroznová Lhota – CZ ▭ ELU IV; ThB XXXIII; Toman II; Vollmer IV.

Uproye, *Henri de la,* goldsmith, f. 1583 – CH ▭ Brun III.

Upsdell, *P.* (Grant; Waterhouse 18.Jh.) → **Upsdell,** *Peter*

Upsdell, *Peter* (Upsdell, P.), painter, architect, f. 1791, l. 1817 – GB ▭ Colvin; Grant; Waterhouse 18.Jh..

Upshur, *Bernard,* woodcutter, * 1936 – USA ▭ Dickason Cederholm.

Upshur, *Francis W.* (Mistress) → **Upshur,** *Martha Robinson*

Upshur, *Martha Robinson,* painter, * 15.10.1885 Richmond (Virginia), l. 1940 – USA ▭ Falk.

Upson, *Jefferson T.,* artist, f. 1860 – USA ▭ Groce/Wallace.

Upston, *Florence K.* (Upton, Florence K.; Upton, Florence; Upton, Florence Kate), painter, illustrator, * 1873 or 1880 New York, † 16.10.1922 London – USA, GB ▭ EAAm III; Falk; Houfe; Peppin/Micklethwait; ThB XXXIII.

Uptegrove, *M. Irene Sister,* painter, illustrator, * 13.2.1898 Melrose (Maine), l. 1947 – USA ▭ Falk.

Uptmoor, *Lucie,* painter, * 1899 Lohne, † 1984 Lohne – D ▭ Wietek.

Upton, miniature painter, f. 1786 – GB ▭ ThB XXXIII.

Upton, *E.* (Johnson II; Schidlof Frankreich) → **Upton,** *Edward*

Upton, *Edward* (Upton, E.), portrait miniaturist, * about 1808 or about 1815, † after 1874 – GB ▭ Foskett; Johnson II; Schidlof Frankreich; ThB XXXIII.

Upton, *Ethelwyn,* painter, f. 1919, † 1921 New York – USA ▭ Falk.

Upton, *Florence* (EAAm III) → **Upston,** *Florence K.*

Upton, *Florence K.* (Falk; Houfe) → **Upston,** *Florence K.*

Upton, *Florence Kate* (Peppin/Micklethwait) → **Upston,** *Florence K.*

Upton, *Harborough-Desmond,* architect, * 1880 Whitestoye, l. after 1905 – F, USA ▭ Delaire.

Upton, *Henry,* architect, f. 1868 – GB ▭ DBA.

Upton, *Jacques,* cabinetmaker, f. 1782, l. 1785 – F ▭ ThB XXXIII.

Upton, *John A.,* painter, f. 1881 – GB ▭ Wood.

Upton, *Michael,* painter, * 1939 Birmingham – GB ▭ Spalding.

Upton, *Robert Sellers,* architect, * 1809, † 1883 – GB ▭ DBA.

Upward, *Peter,* painter, * 1932 Melbourne, † 1983 – AUS ▭ Robb/Smith; Spalding.

Ur, *Carlo D'* (D'Ur, Carlo), painter, f. 1659 – I ▭ PittItalSeic.

Urabe → **Chōgen,** *Shunjōbō*

Urach, *Albert von (Fürst)* (Urach, Albrecht von (Fürst)), painter, * 1903 Hanau, † 1969 Stuttgart – D ▭ Nagel; Vollmer IV.

Urach, *Albrecht von (Fürst)* (Nagel) → **Urach,** *Albert von (Fürst)*

Urach, *Hans,* goldsmith, f. 1430, l. 1433 – CH ▭ Brun III.

Uragami Gyokudō (DA XXXI) → **Gyokudō** (1745)

Uragami Hitsu → **Gyokudō** (1745)

Uragami Sen → **Shunkin**

Urang → **Kwŏn Ton-in**

Uranga, *Ignacio de,* miniature painter, porcelain painter, * Tolosa (Guipúzcoa), f. 1790, l. after 1805 – E ▭ ThB XXXIII.

Uranga, *Pablo de* (Uranga Díaz de Arcaya, Pablo), painter, * 26.6.1861 Vitoria (Spanien), † 6.11.1934 San Sebastián – E, F ▭ Cien años XI; Madariaga; ThB XXXIII.

Uranga Díaz de Arcaya, *Pablo* (Cien años XI; Madariaga) → **Uranga,** *Pablo de*

Uranga y Ruiz de Azua, *Santiago,* painter, * 28.11.1913 Valmaseda – E ▭ Blas; Madariaga.

Uranitsch-Werther, *Melanie,* painter, * 8.6.1894 Graz, l. 1979 – A ▭ List.

Uranus, *Dominicus,* etcher, f. 1501 – I, D ▭ ThB XXXIII.

Urartu, *Ajcemik Amazospovna* (Milner) → **Urartu,** *Aycemik*

Urartu, *Aycemik* (Urartu, Aytsemik Amazospovna; Urartu, Ajcemik Amazospovna), sculptor, * 7.10.1899 Kars, l. 1956 – ARM, RUS ▭ Milner.

Urartu, *Aytsemik Amazospovna* (Milner) → **Urartu,** *Aycemik*

Urata Kyūma → **Takahashi,** *Kōkō*

Uravitch, *Andrea V.,* sculptor, photographer, * 12.5.1949 Cleveland (Ohio) – USA ▭ Watson-Jones.

Uray, *Hilde,* sculptor, graphic artist, wood carver, ceramist, * 2.10.1904 Schladming – A ▭ Fuchs Maler 20.Jh. IV; List; ThB XXXIII; Vollmer IV.

Uraza, *Francesco,* goldsmith, f. 1598 – I ▭ Bulgari I.2.

Urbach, *Amelia,* painter, * Norfolk (Virginia), f. 1940 – USA ▭ EAAm III; Falk.

Urbach, *Ernst,* illustrator, f. before 1897, l. before 1904 – D ▭ Ries.

Urbach, *Jacqueline,* designer, goldsmith, photographer, * 10.11.1940 Zürich – CH ▭ KVS.

Urbach, *José,* painter, graphic artist, * 1940 Polen – CO ▭ Ortega Ricaurte.

Urbach, *Josef,* painter, graphic artist, * 1889 Neuss, l. before 1958 – D ▭ ThB XXXIII; Vollmer IV.

Urbahn, *Erich,* painter, graphic artist, * 6.10.1890, l. before 1958 – D ▭ Vollmer IV.

Urbahn, *Oscar,* illustrator, f. before 1929, l. 1942 – D ▭ Ries.

Urbain, *Alexandre,* figure painter, painter of nudes, landscape painter, portrait painter, etcher, sculptor, marine painter, still-life painter, engraver, * 1.3.1875 Markirch, † 1953 Paris – F ▭ Bauer/Carpentier V; Bénézit; Edouard-Joseph III; Schurr I; ThB XXXIII; Vollmer VI.

Urbain, *Claude-François,* goldsmith, f. 10.4.1669, † before 17.6.1699 – F ▭ Nocq IV.

Urbain, *Laure*, landscape painter, * 1868 Lüttich, † 1949 Lüttich – B ▭ DPB II.

Urban → **Braun**, *Eduard* (1902)

Urban (1482), architect, f. 1482, l. 1485 – SK ▭ Toman II.

Urban (1483), stonemason, architect, f. 1483, l. 1490 – SK ▭ ArchAKL.

Urban (1509), glass painter, f. 1509 – A ▭ ThB XXXIII.

Urban (1800), painter, f. about 1800 – D ▭ Nagel.

Urban (1863), sculptor, f. 1863 – PL ▭ ThB XXXIII.

Urban, *Albert*, painter, * 22.7.1909 Frankfurt (Main), † 4.1959 New York – D, USA ▭ EAAm III; Vollmer VI.

Urbán, *Anna Mária*, painter, * 1941 Visegrád – H ▭ MagyFestAdat.

Urban, *Anton*, miniature painter, f. about 1750 – D ▭ ThB XXXIII.

Urban, *Antonin*, architect, * 1906, † 1938 – RUS, D ▭ Avantgarde 1924-1937.

Urban, *Bernhardin*, gardener, * about 1715, † 1791 Bamberg – D ▭ Sitzmann.

Urban, *Bernhardin Felix* → **Urban**, *Bernhardin*

Urban, *Bohumil Stanislav*, painter, illustrator, * 20.12.1903 Kostelec nad Labem – CZ ▭ Toman II; Vollmer IV.

Urban, *Bruno*, glass painter, * 2.2.1851 Pulsnitz, † 16.11.1910 Dresden – D ▭ ThB XXXIII.

Urban, *Carl* → **Urban**, *Karl*

Urban, *Carl Bruno* → **Urban**, *Bruno*

Urban, *Claude*, ceramist, * 1949 – D ▭ WWCCA.

Urban, *Ervín*, painter, graphic artist, illustrator, * 7.5.1931 Bučovice – CZ ▭ ArchAKL.

Urban, *Eugen*, portrait painter, * 21.10.1868 Leipzig, † 21.10.1929 Leipzig – D ▭ ThB XXXIII.

Urban, *František* (Toman II) → **Urban**, *Franz* (1868)

Urban, *František* (1894) (Toman II) → **Urban**, *Franz* (1894)

Urban, *Franz (1865)*, goldsmith (?), f. 1865, l. 1878 – A ▭ Neuwirth Lex. II.

Urban, *Franz (1868)* (Urban, František), painter, * 15.7.1868 or 15.9.1868 Karolinenthal (Böhmen), † 19.3.1919 Vinohrady – CZ ▭ Toman II.

Urban, *Franz (1894)* (Urban, František (1894)), painter, graphic artist, * Frankštadt (Mährisch-Ostrau), l. before 1958 – CZ ▭ Toman II; Vollmer IV.

Urban, *Georg (1603)* (Urban, Georg), painter, f. 1603, † 1634 – D ▭ Markmiller.

Urban, *Georg (1729)*, stonemason, f. 1729, l. 1749 – CH ▭ Brun III.

Urban, *Gretl*, painter, costume designer, * Wien, f. 1939 – USA, A ▭ Edouard-Joseph III; ThB XXXIII; Vollmer IV.

Urbán, *György*, still-life painter, landscape painter, * 1936 Sátoraljaújhely – H ▭ MagyFestAdat.

Urban, *Hans*, architect, painter, * 18.11.1874 Danzig, l. 1910 – PL, IL, D ▭ ThB XXXIII.

Urban, *Hans Georg*, stonemason, * Basel (?), f. 1721, l. 1756 – CH ▭ ThB XXXIII.

Urban, *Harald E.*, painter, ceramist, * 1945 – D ▭ Wietek.

Urban, *Hartmut*, painter, graphic artist, * 22.8.1941 Klagenfurt – A ▭ Fuchs Maler 20.Jh. IV; List.

Urban, *Hermann*, painter, graphic artist, artisan, * 8.10.1866 New Orleans (Louisiana), † 1946 or 2.8.1948 Bad Aibling – D, I, USA ▭ Davidson II.2; Münchner Maler IV; ThB XXXIII; Vollmer VI.

Urban, *Jan (1874)*, painter, * 3.8.1874 Nechanice, † 30.12.1921 Prag – CZ ▭ Toman II.

Urban, *Jan (1913)*, sculptor, * 2.7.1913 Bušin – CZ ▭ Toman II.

Urbăn, *János*, designer, conceptual artist, performance artist, book art designer, * 5.11.1934 Szeged – CH, H ▭ ContempArtists; KVS; LZSK.

Urban, *João*, photographer, * 21.4.1943 Curitiba – BR ▭ Naylor.

Urban, *Johann (1884)*, goldsmith (?), f. 1884 – A ▭ Neuwirth Lex. II.

Urban, *Johann (1895)*, clockmaker, f. 1895, l. 1897 – A ▭ Neuwirth Lex. II.

Urban, *Johann Elias*, porcelain painter, f. 1791 – D ▭ ThB XXXIII.

Urban, *Johann Joseph*, painter, * 1697, † 19.6.1743 – D ▭ Markmiller.

Urban, *Johannes Andreas*, ceramist, * 10.7.1919 Landshut – D ▭ WWCCA.

Urban, *Josef* (Fuchs Maler 19.Jh. IV) → **Urban**, *Joseph*

Urban, *Joseph* (Urban, Josef), architect, master draughtsman, stage set designer, interior designer, illustrator, decorative painter, * 25.5.1872 or 26.5.1872 Wien, † 10.7.1933 New York – A, H, USA ▭ DA XXXI; EAAm III; ELU IV; Falk; Fuchs Maler 19.Jh. IV; Ries; ThB XXXIII.

Urban, *Joseph Christian*, painter, * about 1710, † 1761 – D ▭ ThB XXXIII.

Urbán, *Juan*, calligrapher, f. 1692 – E ▭ Cotarelo y Mori II.

Urban, *Karl*, goldsmith, f. 1875 – A ▭ Neuwirth Lex. II.

Urban, *Klaus*, painter, * 1944 Moravský Beroun – D ▭ Wietek.

Urban, *Maria*, painter, * 1940 Salzburg – A ▭ Fuchs Maler 20.Jh. IV.

Urban, *Martin*, architect, * 1683, l. 13.10.1693 – PL ▭ ThB XXXIII.

Urban, *Max*, architect, * 24.8.1882 Prag, l. before 1958 – CZ ▭ Toman II; Vollmer IV.

Urban, *Rainer*, painter, graphic artist, * 1934 Greven (Westfalen) – D ▭ KüNRW I.

Urban, *Rainer-Michel*, glass artist, * 15.9.1947 Bremen – S, D ▭ WWCGA.

Urban, *Rey*, silversmith, * 14.9.1929 Stockholm – S ▭ Konstlex.; SvK; SvKL V.

Urban, *Robert*, painter, * 1915, † 6.3.1947 Cambridge (Massachusetts) – USA ▭ Falk.

Urban, *Sylvie*, landscape painter, watercolourist, master draughtsman, f. before 1976, l. 1979 – F ▭ Bauer/Carpentier V.

Urbán, *Tibor*, graphic artist, master draughtsman, mail artist, * 9.2.1960 Léh – H ▭ ArchAKL.

Urban, *Tobias*, mason, f. 1698, l. 1699 – PL ▭ ThB XXXIII.

Urban, *Willi*, ceramist, * 8.9.1955 Nabburg – D ▭ WWCCA.

Urban von Aschaffenburg, painter, f. 1615 – D ▭ ThB XXXIII.

Urban målare (Urban the painter), painter, f. about 1528, † 1568 or 1574 Stockholm – S ▭ DA XXXI; SvKL V.

Urban-Nicod, *Jacqueline* → **Nicod**, *Jacqueline*

Urban Snickare → **Schultz**, *Urban*

Urban the painter (DA XXXI) → **Urban målare**

Urbancic, *Elisabeth*, graphic artist, costume designer, * 13.8.1925 Wien – A ▭ Fuchs Maler 20.Jh. IV; Vollmer VI.

Urbanek, *Johann*, goldsmith (?), f. 1867 – A ▭ Neuwirth Lex. II.

Urbanek, *Josef (1910)*, goldsmith, silversmith, jeweller, f. 1910, † 1918 – A ▭ Neuwirth Lex. II.

Urbánek, *Josef (1914)*, painter, * 19.2.1914 – CZ ▭ Toman II.

Urbani Fra(?), miniature painter, * 1631, † 1704 – I ▭ Bradley III.

Urbani, *Alderano*, founder, f. 1583 – I ▭ ThB XXXIII.

Urbani, *Andrea*, architectural painter, * 23.8.1711 Venedig, † 1797 or 25.6.1798 Padua – I, RUS ▭ DEB XI; ThB XXXIII.

Urbani, *Angelo*, painter, copper engraver, goldsmith, * Este, f. before 1797 – I ▭ ThB XXXIII.

Urbani, *Bartolomeo*, painter, restorer, f. 1702, l. 1703 – I ▭ DEB XI; ThB XXXIII.

Urbani, *F.*, sculptor, carver, f. 1850 – USA ▭ Groce/Wallace.

Urbani, *Giovanni Andrea*, painter, f. 1599, † 18.8.1632 Urbino – I ▭ DEB XI; ThB XXXIII.

Urbani, *Giovanni Domenico*, silversmith, * 1661, l. 1723 – I ▭ Bulgari I.2.

Urbani, *Ildebrando*, portrait painter, landscape painter, illustrator, etcher, * 18.7.1901 Rom – I ▭ Comanducci V; Servolini; Vollmer IV.

Urbani, *Lodovico* (Urbani, Ludovico), painter, * Sanseverino, f. 1460, l. 1496 – I ▭ DEB XI; PittItalQuattroc; ThB XXXIII.

Urbani, *Ludovico* (PittItalQuattroc) → **Urbani**, *Lodovico*

Urbani, *Marino*, painter, * 1764 Venedig, † 1853 Padua – I ▭ PittItalOttoc.

Urbani, *Michel Angelo* (Urbani, Michelangelo), glass painter, * Cortona, f. before 1529 – I ▭ DEB XI; ThB XXXIII.

Urbani, *Michelangelo* (DEB XI) → **Urbani**, *Michel Angelo*

Urbani, *Piero*, painter, master draughtsman, * 23.10.1913 Gandino – I ▭ Comanducci V.

Urbani del Fabretto, *Angelo*, painter, * 15.7.1908 – I ▭ Vollmer IV.

Urbani de Gheltof, *Giuseppe* (Comanducci V) → **Urbani De Gheltof**, *Giuseppe*

Urbani De Gheltof, *Giuseppe*, figure painter, portrait painter, * 11.12.1899 Venedig, l. 1966 – I ▭ Comanducci V; ThB XXXIII; Vollmer IV.

Urbania, *Josef* (Fuchs Maler 19.Jh. Erg.-Bd II) → **Urbanija**, *Josef*

Urbanija, *Josef* (Urbania, Josef; Urbanija, Josip), sculptor, landscape painter, still-life painter, * 16.2.1877 Ljubljana, † 10.7.1943 Wien – A, SLO ▭ ELU IV; Fuchs Maler 19.Jh. Erg-Bd II; ThB XXXIII.

Urbanija, *Josip* (ELU IV) → **Urbanija**, *Josef*

Urbanik, *Marcin* → **Urbanik**, *Martyn*

Urbanik, *Martyn,* architect, f. 1745,
† 1764 – UA, PL ▭ SChU.

Urbanino da Alessandria, wood sculptor,
f. 1422 – I ▭ ThB XXXIII.

Urbanino de Surso (Schede Vesme IV)
→ **Surso,** *Urbano de*

Urbanis, *Giulio,* painter, f. 1564, l. 1606
– I ▭ DEB XI; ThB XXXIII.

Urbanisch, *Hans,* decorative painter,
† 26.5.1915 München – D
▭ ThB XXXIII.

Urbano, *Juan,* goldsmith, f. 16.8.1590 – E
▭ Ramirez de Arellano; ThB XXXIII.

Urbano, *Julius* → **Vrbano,** *Julius*

Urbano, *Pietro,* sculptor, f. about 1506,
l. 1520 – I, E ▭ ThB XXXIII.

Urbano, *Valentin,* wood sculptor,
painter, carver, f. 1834, l. 1837 – E
▭ Cien años XI; ThB XXXIII.

Urbano, *Zulio* → **Vrbano,** *Julius*

Urbano y Calvo, *Eduardo,* painter,
f. before 1881 – E ▭ Cien años XI;
ThB XXXIII.

Urbano di Niccolò, glass painter, f. 1437
– I ▭ Gnoli.

Urbano di Pietro da Cortona, sculptor,
* 1426 (?) Cortona, † 8.5.1504 Siena – I
▭ DA XXXI; ThB XXXIII.

Urbano di Pietro di Fiorenza → **Urbano
di Pietro da Cortona**

Urbano di Pietro da Firenze → **Urbano
di Pietro da Cortona**

Urbanová, *Antonie S.* (Toman II) →
Urbanová, *Antonie St.*

Urbanová, *Antonie St.* (Urbanová, Antonie
S.), sculptor, painter, * 6.10.1905 Prag
– CZ ▭ Toman II; Vollmer IV.

Urbanová, *Eva,* painter, * 19.11.1905 Prag
– CZ ▭ Toman II.

Urbanová, *Rossita Charlotta* →
Urbanová, *Růžena Charlotta*

Urbanová, *Růžena Charlotta,* painter,
* 17.10.1905 Pavlíkov – CZ, F
▭ Toman II.

Urbanova-Zahradnická, *Marie,* painter,
* 4.9.1868 Prag, † 16.7.1945 – CZ
▭ Toman II; Vollmer VI.

Urbanovič, *Martin,* stonemason, architect,
* 1543, l. 1621 – SK ▭ ArchAKL.

Urbanovský, *Karel,* landscape painter,
* 25.6.1908 Želetnice u Znojma – CZ
▭ Toman II.

Urbanowicz, *Bohdan,* fresco painter,
* 3.1.1911 Suwałki – PL, LT
▭ ELU IV; Vollmer IV.

Urbanowicz, *Christophor von,* portrait
painter, * 25.2.1785 Berken (Kurland),
† 3.1839 Mitau – RUS ▭ ThB XXXIII.

Urbanowski, *Cyprian* → **Umbranowski,**
Kiprian

Urbanowski, *Kiprian* → **Umbranowski,**
Kiprian

Urbanska-Miszczyk, *Barbara,* glass artist,
designer, painter, sculptor, * 10.10.1936
Łuck – PL ▭ WWCGA.

Urbánski, *Jan Jerzy* (1675) (DA XXXI)
→ **Urbansky,** *Johann George*

Urbański, *Jan Jerzy* (1701), copper
engraver, f. 1701 – PL ▭ ThB XXXIII.

Urbansky, *Jan Jiří* → **Urbansky,** *Johann
George*

Urbansky, *Johann George* (Urbánski, Jan
Jerzy (1675)), sculptor, * about 1675
Chlumec, † 1738 – PL ▭ DA XXXI;
ThB XXXIII.

Urbanus (1451), cannon founder, f. about
1451 – TR, H ▭ ThB XXXIII.

Urbanus (1482), architect, f. 1482, l. 1486
– CZ, H ▭ ThB XXXIII.

Urbanus, *Joannes,* wood engraver,
engraver, * Wsetin, f. 1671, † before
6.7.1684 Amsterdam (?) – NL ▭ Waller.

Urbario, *Giulio,* painter, f. 1582 – I
▭ ThB XXXIII.

Urbášek, *Jan,* painter, * 20.6.1907
Valchov – CZ ▭ Toman II.

Urbášek, *Miloš,* painter, graphic artist,
* 1932 Ostrava – SK ▭ List.

Urbatjel, *Colette,* photographer, * 1934
– F, MEX ▭ ArchAKL.

Urberg, *J. H.,* painter, master
draughtsman, graphic artist, silhouette
artist, f. 1797, † 1801 or 1815 – S
▭ SvKL V.

Urbez Cabrera, *Carlos,* painter, master
draughtsman, * 1879 Alcolea de
Cinca, l. 1942 – E ▭ Cien años XI;
Ráfols III.

Urbezo Unsain, *Antoni* (Ráfols III, 1954)
→ **Urbezo Unsain,** *Antonio*

Urbezo Unsain, *Antonio* (Urbezo
Unsain, Antoni), painter, f. 1917 – E
▭ Cien años XI; Ráfols III.

Urbieta, *Arturo,* painter, f. 1897 – E
▭ Cien años XI.

Urbiger, *Felten* → **Urbiger,** *Valentin*

Urbiger, *Valentin,* goldsmith, f. 1641,
† 1657 – RO ▭ ThB XXXIII.

Urbin, *Domingo* → **Urbino,** *Domingo*

Urbin, *Domingo de* → **Urbino,** *Domingo*

Urbin Choffray, *Francine,* painter, master
draughtsman, graphic artist, sculptor,
* 1929 Houffalize – B ▭ DPB II.

Urbina, *Armando,* sculptor, * 1925
Guarenas – YV ▭ EAAm III.

Urbina, *Cristóbal de,* painter, * Madrid,
f. 1551 – E ▭ González Echegaray.

Urbina, *Cristóbal José de,* calligrapher,
f. 1804 – E ▭ Cotarelo y Mori II.

Urbina, *David,* painter, * 1952 La
Victoria (Aragua) – YV ▭ DAVV II.

Urbina, *Diego de* (1516), painter, * 1516,
† 1594 – E ▭ González Echegaray;
ThB XXXIII.

Urbina, *Diego de* (1780), carpenter,
f. 1780 – RCH ▭ Pereira Salas.

Urbina, *Francesco de,* painter,
* Genua (?), f. about 1567, l. 1576
– E, I ▭ ThB XXXIII.

Urbina, *Pedro de,* artisan, * 1563 Madrid,
l. 3.8.1577 – E ▭ González Echegaray.

Urbina de la Virgen del Carmen,
El Padre Joaquín (Urbina de la
Virgen del Carmen, El Padre Joaquín
Antonio), calligrapher, f. 1751 – E
▭ Cotarelo y Mori II.

Urbina de la Virgen del Carmen, *El
Padre Joaquín Antonio* (Cotarelo y
Mori II) → **Urbina de la Virgen del
Carmen,** *El Padre Joaquín*

Urbinati, *Graziella,* painter, * 1927 Rom
– I ▭ PittItalNovec/2 II.

Urbinelli, *Giov. Battista* (Urbinelli,
Giovanni Battista), painter, f. 1642,
l. 1664 – I ▭ DEB XI; ThB XXXIII.

Urbinelli, *Giovanni Battista* (DEB XI) →
Urbinelli, *Giov. Battista*

Urbinelli, *Paolo,* painter, f. 1600 – I
▭ ThB XXXIII.

Urbini, architect, f. about 1700 – I
▭ ThB XXXIII.

Urbini, *Carlo* (Urbino, Carlo da Crema;
Urbino, Carlo), architectural painter,
history painter, etcher, * 1510 or
1520 Crema, † after 1585 Mailand
or Crema – I ▭ DA XXXI; DEB XI;
PittItalCinqec; ThB XXXIII.

Urbini, *F.,* master draughtsman, f. 1801
– I ▭ ThB XXXIII.

Urbini, *Giuseppe,* gem cutter, f. 24.6.1703
– I ▭ Bulgari III.

Urbini, *Orestes Rafael Pío,* painter,
* 26.8.1903 Buenos Aires – RA
▭ EAAm III; Merlino.

Urbini, *Vittoriano,* painter, f. 1587 – I
▭ DEB XI.

Urbino → **Amadori,** *Francesco di
Bernardino*

Urbino, *Carlo* (PittItalCinqec) → **Urbini,**
Carlo

Urbino, *Carlo da Crema* (DA XXXI) →
Urbini, *Carlo*

Urbino, *Diego de* → **Urbina,** *Diego de*
(1516)

Urbino, *Domingo de* → **Urbino,** *Domingo*

Urbino, *Domingo,* painter, gilder,
* Lora del Río (?), f. 1631 – E
▭ ThB XXXIII.

Urbino, *Francesco de* → **Urbina,**
Francesco de

Urbino, *Nicola da* (DA XXXI) →
Pellipario, *Nicolò*

Urbiola, *Juan de,* goldsmith, f. 1638 – E
▭ ThB XXXIII.

Urbon, *Johann,* painter, goldsmith,
* 6.1.1697 Gmünd (Württemberg),
† 29.9.1767 Hasenweiler – D
▭ ThB XXXIII.

Urbonas, *Raimundas,* photographer,
* 2.1.1963 – LT ▭ ArchAKL.

Urcarregui, *José Luis,* sculptor, * 1923
Deva – E, GB ▭ Calvo Serraller.

Urchs, *Wolfgang,* animater, * 1923
München – D ▭ Flemig.

Urcio, *Costantino di Andrea* →
Costantino di messer Andrea

Urclé, *Paul d',* painter, * 26.11.1813
Breteuil – F ▭ ThB XXXIII.

Urcola Lazcanotegui, *Francisco,* architect,
f. 1899 – E ▭ Ráfols III.

Úrculo, *Eduardo,* painter, graphic artist,
* 21.9.1938 Santurce – E ▭ Blas;
Calvo Serraller; Páez Rios III.

Urda, *Manuel,* cartoonist, * 1890
Barcelona – E ▭ Cien años XI;
Ráfols III.

Urdal, *Atle,* painter, * 5.7.1913 Tromsø,
† 1988 – N ▭ NKL IV.

Urdanegui, *José,* founder, f. 1722 – PE
▭ EAAm III; Vargas Ugarte.

Urdaneta, *Alberto,* master draughtsman,
painter, * 29.5.1845 Bogotá, † 29.9.1887
Bogotá – CO ▭ EAAm III;
Ortega Ricaurte.

Urdaneta, *Luciano,* architect, * 1825
Maracaibo, † 24.12.1899 – YV
▭ DAVV II (Nachtr.).

Urdăreanu-Herţa, *Elena,* painter, restorer,
* 11.12.1924 Piteşti – RO ▭ Barbosa.

Urday, *Gilberto,* painter, * 1938 Arequipa
– PE ▭ Ugarte Eléspuru.

Urdenbach (Steinmetzen-Familie) (ThB
XXXIII) → **Urdenbach,** *Dederich von
der*

Urdenbach (Steinmetzen-Familie) (ThB
XXXIII) → **Urdenbach,** *Peter von der*

Urdenbach (Steinmetzen-Familie) (ThB
XXXIII) → **Urdenbach,** *Tilman von der*

Urdenbach, *Dederich von der,* stonemason,
f. 1590, l. 1623 – D ▭ ThB XXXIII.

Urdenbach, *Peter von der,* stonemason,
architect, f. 1548, † 24.2.1564 – D
▭ Merlo; ThB XXXIII.

Urdenbach, *Tilman von der,* stonemason,
master mason, f. about 1470 (?), l. 1540
– D ▭ ThB XXXIII.

Urdin, *Sam* (ThB XXXIII) → **Uhrdin,**
Samuel

Urdl, *Matthias*, portrait painter,
* 23.3.1869 Graz, l. 1926 – A
□ Fuchs Maler 19.Jh. Erg.-Bd II.

Ure, *Alan McLymont*, sculptor, f. 1915
– GB □ McEwan.

Ure, *Beth*, sculptor, f. 1938 – GB
□ McEwan.

Ure, *Isa R.*, flower painter, f. 1881,
l. 1885 – GB □ McEwan.

Ure, *James L.*, painter, f. 1893 – GB
□ McEwan.

Ure, *Maureen O'Hara*, painter, sculptor,
* 28.11.1949 Detroit (Michigan) – USA
□ Watson-Jones.

Ure, *T. H.*, painter, f. 1905 – GB
□ McEwan.

Ure, *T. Hyslop*, architect, * 1863, † 1913
– GB □ DBA.

Ure Smith, *Sydney* (Robb/Smith) →
Smith, *Ure*

Urea Gallardo, *José*, painter,
* 17.4.1890 Sevilla, l. before 1939
– E □ ThB XXXIII.

Urech, *Hans*, pewter caster, * Rheinfelden,
f. 1578, l. 1587 – CH □ Bossard.

Urech, *Nell* → **Walden**, *Nell*

Urech, *P. S.*, landscape painter,
f. about 1825, l. about 1839 – CH
□ ThB XXXIII.

Urech, *Rudolf (1858)*, painter, f. 1858
– CH □ Brun III.

Urech, *Rudolf (1888)* (Urech, Rudolf),
poster draughtsman, painter, graphic
artist, poster artist, * 17.2.1888 Basel or
Riehen, † 13.6.1951 Binningen (Basel)
– CH □ Brun IV; Plüss/Tavel II;
ThB XXXIII; Vollmer IV.

Urech y Rodríguez, *Adela*, painter,
f. 1895 – E □ Cien años XI.

Urech-Roslund, *Nelly* (LZSK) → **Walden**,
Nell

Urech-Roslund, *Nelly Anna Charlotta* →
Walden, *Nell*

Úředníček, *Jaroslav*, ceramist, * 3.6.1874
Napajedla – CZ □ Toman II.

Úředníček, *Svatopluk*, ceramist,
* 26.12.1908 Tupesy – CZ □ Toman II.

Uren, *John Clarkson*, marine painter,
f. 1880, l. 1898 – GB □ Mallalieu;
Wood.

Ureña, *Carlos de*, altar carpenter,
wood carver, f. 5.4.1740 – MEX
□ EAAm III; Toussaint.

Ureña, *Felipe de* (Ureña, Felipe de
(1729)), altar architect, wood carver,
architect, building craftsman, f. 1729,
l. 1765 – MEX □ EAAm III; Toussaint.

Ureña, *Hipólito de*, altar carpenter,
wood carver, f. 5.4.1740 – MEX
□ EAAm III; Toussaint.

Ureña, *José* → **Ureña**, *Joseph de*

Ureña, *Joseph de* (Ureña, José), altar
carpenter, wood carver, f. 5.4.1740
– MEX □ Toussaint.

Ureña Rib, *Fernando*, painter, master
draughtsman, sculptor, * 1951 – DOM
□ EAPD.

Urendorf, *Caspar*, glass painter, f. 1401
– D, CH □ ThB XXXIII.

Urendorfer, *Konrad*, glass painter, f. 1460,
l. 1490 – D □ ThB XXXIII.

Urenev, *Valerij Pavlovič*, architect,
* 22.1.1939 Odesa – UA □ ArchAKL.

Urfe, *Matt* (Pavière I) → **Urfé**, *Matt.*

Urfé, *Matt.*, miniature painter, f. 1301 – I
□ Bradley III; Pavière I.

Urfer, *Beat*, painter, * 6.5.1947 Burgdorf
– CH □ KVS.

Urfer, *Chrétien*, sculptor, * 1862 or
1863 Schweiz, l. 12.7.1883 – USA, CH
□ Karel.

Urfer, *Werner*, painter, * 19.4.1925
Bönigen, † 2.2.1996 Zürich – CH
□ KVS; LZSK; Plüss/Tavel II;
Vollmer IV.

Urfer, *Wilhelm*, painter, * 22.6.1926
Muttenz – CH □ Plüss/Tavel II.

Urfer, *Willy* → **Urfer**, *Wilhelm*

Urgeiro, *Joaquim Mota*, painter, master
draughtsman, * 1946 Castelo Branco – P
□ Tannock.

Urgell, *Bonaventura*, cabinetmaker (?),
f. 1858 – E □ Ráfols III.

Urgell, *Joan d'*, architect, f. 1466 – E
□ Ráfols III.

Urgell, *José Antonio*, architect, * 1932
Barcelona – RA, E □ EAAm III.

Urgell, *Ricardo* (Urgell Carreras, Ricardo;
Urgell Carreras, Ricard), painter,
* 1874 Barcelona, † 1924 Barcelona
– E □ Cien años XI; Ráfols III;
ThB XXXIII.

Urgell Carreras, *Ricard* (Ráfols III, 1954)
→ **Urgell**, *Ricardo*

Urgell Carreras, *Ricardo* (Cien años XI)
→ **Urgell**, *Ricardo*

Urgell y Guix, *Francisco*, painter,
f. before 1864, l. 1881 – E
□ Aldana Fernández; Cien años XI;
ThB XXXIII.

Urgell Inglada, *Modest* (Urgell Inglada,
Modesto; Katufol), painter, * 2.6.1839
or 13.6.1839 Barcelona, † 3.4.1919
Barcelona – E □ Cien años IV;
Cien años XI; Ráfols III; ThB XXXIII.

Urgell Inglada, *Modesto* (Cien años
XI; ThB XXXIII) → **Urgell Inglada**,
Modest

Urgellès, *Jaume*, smith, locksmith, f. 1920
– E □ Ráfols III.

Urgellès, *Joan*, painter, gilder, f. 1691 – E
□ Ráfols III.

Urgellès, *Lluís* (Urgellés, Luis), master
draughtsman, landscape painter,
f. 1885, l. 1908 – E □ Cien años XI;
Ráfols III.

Urgellés, *Luis* (Cien años XI) → **Urgellès**,
Lluís

Urgellés Caminals, *José María* (Cien años
XI) → **Urgellés Caminals**, *Josep María*

Urgellés Caminals, *Josep M.* (Ráfols I,
1951) → **Urgellés Caminals**, *Josep
María*

Urgellés Caminals, *Josep María* (Urgellés
Caminals, José María; Urgellés Caminals,
Josep M.), painter, stage set designer,
f. 1911 – E □ Cien años XI; Ráfols I.

Urgellés de Tovar, *Feliu* (Ráfols III,
1954) → **Urgellés de Tovar**, *Felix*

Urgellés de Tovar, *Felix* (Urgellés de
Tovar, Feliu), painter of stage scenery,
stage set designer, * 1845 Barcelona,
† 1919 Barcelona – E □ Cien años XI;
Ráfols III; ThB XXXIII.

Urgellés Trías, *Manuel*, watercolourist,
master draughtsman, graphic artist,
* 1866 Barcelona, † 1939 Barcelona
– E □ Cien años XI; Ráfols III.

Urhans, *Michael* → **Arhan**, *Michael*

Urhans, *Michael*, architect, f. 1652 – A
□ ThB XXXIII.

Urhans, *Michel* → **Arhan**, *Michael*

Urhegyi, *Alajos*, landscape painter,
* 31.5.1871 Miske – RO, H
□ MagyFestAdat; ThB XXXIII.

Urhegyi, *Alois* → **Urhegyi**, *Alajos*

Uri, *Antonio*, architect, f. 1601 – I
□ ThB XXXIII.

Uri, *Aviva*, master draughtsman, * 1927
Safed – IL □ DA XXXI.

Uri, *Jan*, watercolourist, woodcutter,
aquatintist, copper engraver, mezzotinter,
* 15.10.1888 Assen (Drenthe), l. before
1970 – NL □ Scheen II; Vollmer IV;
Waller.

Uri Phöbus ben Abraham ben Joseph →
Abraham, *Uri Phöbus*

Uria, *Carlos Ernesto*, painter, master
draughtsman, * 23.1.1929 Buenos Aires
– RA □ EAAm III.

Uría, *Pedro de*, architect, f. 1552 – E
□ ThB XXXIII.

Uria Aza, *Antonio*, painter, artisan,
* 29.9.1903 Ribadasella (Asturien) –
E □ Cien años XI; Edouard-Joseph III;
ThB XXXIII.

Uría Aza, *Bernardo*, landscape painter,
* 1894 Ribadasella (Asturien),
l. before 1939 – E □ Cien años XI;
Edouard-Joseph III.

Uría Aza, *Constantino*, painter, * 1905
Ribadasella – E □ Cien años XI.

Uria Aza, *Tyno*, poster painter, portrait
painter, poster artist, * 18.12.1905 – E
□ Edouard-Joseph III.

Uría y Marás, *José*, painter, * about
1880 Cangas de Narcea, l. 1906 – E
□ Cien años XI.

Uria Monzon, painter, f. 1881 – E
□ Blas.

Uría y Uría, *José*, painter, * 1861
Oviedo, † 1937 Vigo – E
□ Cien años XI; ThB XXXIII.

Uriach, *Lluís*, glass artist, f. 1870 – E
□ Ráfols III.

Urian Olofson, painter, f. 1549 – S
□ SvKL V.

Uriarte, *Antonio*, painter, f. 1867 – E
□ Cien años XI.

Uriarte, *Carlos Enrique*, painter,
* 9.1.1910 or 1919 Rosario, † 1995
– RA □ EAAm III.

Uriarte, *Carlos M.*, painter, f. 1851 –
ROU □ PlástUrug II.

Uriarte, *Domingo de*, sculptor, f. 1613,
l. 1623 – E □ González Echegaray.

Uriarte, *José Manuel*, painter, f. 1683
– MEX □ EAAm III; Toussaint.

Uriarte, *José María de*, miniature painter,
f. 1817, l. 1820 – MEX □ EAAm III;
Toussaint.

Uriarte, *Juan Bautista*, calligrapher,
f. 1701 – E □ Cotarelo y Mori II.

Uriarte, *Martín de*, stonemason, f. 1574,
* 25.1.1606 – E □ ThB XXXIII.

Uriarte, *Miguel de*, artisan, * 6.1.1640
– E □ González Echegaray.

Uriarte Aguirre, *Castor*, architect, f. 1917
– E □ Ráfols III.

Uriarte Gil del Barrio, *Francisco*,
artisan, * Ampuero, f. 1670 – E
□ González Echegaray.

Uriarte Helguero, *Francisco*,
artisan, f. 1703, l. 1733 – E
□ González Echegaray.

Uríbarri Álvarez, *Carlos*, graphic artist,
f. 1872, l. 1887 – E □ Cien años XI;
Páez Rios III.

Uribe, *Gustavo Arcila*, painter, sculptor,
* 2.3.1895 Bogotá, l. 1925 – USA, CO
□ Falk.

Uribe, *Jesús Sanchez* (Krichbaum) →
Sánchez Uribe, *Jesús*

Uribe, *Juan*, building craftsman, f. 1646
– RCH □ Pereira Salas.

Uribe, *Juan Camilo*, painter, * 20.2.1945
Medellín – CO □ Ortega Ricaurte.

Uribe, *María* → **Izquierdo**, *Maria*

Uribe y Farfán, *Aida*, painter, * 1894
– GCA □ ThB XXXIII.

Uribe y Farfán, *Maria Aida* → **Uribe y Farfán,** *Aida*

Uribe Piedrahita, *César,* painter, graphic artist, master draughtsman, * 16.11.1897 Medellín, † 1952 Bogotá – CO ⊡ EAAm III; Ortega Ricaurte.

Uribesalgo, *Isidoro,* painter, * 1873 Arechavaleta, † 1928 San Sebastián – E ⊡ Calvo Serraller.

Uriburu, *Nicolas* (ContempArtists) → **García Uriburu,** *Nicolás*

Uriburu, *Nicolas Garcia* → **García Uriburu,** *Nicolás*

Uric, *Gavril,* calligrapher, miniature painter, * 1390 (?), † after 1442 – RO ⊡ DA XXXI.

Urich, *Louis J.,* painter, designer, sculptor, * 4.7.1879 Paterson (New Jersey), l. 1940 – USA ⊡ Falk.

Urie (1537) (Urie le Jeune), armourer, * about 1537, † 1572 – F ⊡ Audin/Vial II.

Urie, *Daniel,* landscape painter, f. 1861 – GB ⊡ McEwan.

Urie, *Jean,* flower painter, f. 1961 – GB ⊡ McEwan.

Urie, *Joseph,* painter, * 1947 Glasgow – GB ⊡ McEwan; Spalding.

Urié, *Raymond,* painter, graphic artist, * 8.5.1934 Paris – F ⊡ Bauer/Carpentier V.

Urie le Jeune (Audin/Vial II) → **Urie** (1537)

Uriel, *Jeronym,* painter, f. 1612, l. 1614 – CZ ⊡ Toman II.

Uriello (1501), painter, f. 1501 – I ⊡ ThB XXXIII.

Urieze, *Gerard* → **Usiere,** *Gerard*

Urig, *Hans,* sculptor, * Thalheim (Heilbronn) (?), f. 1501 – D ⊡ ThB XXXIII.

Urindt, *Josef* → **Orient,** *Josef*

Urioste y Velada, *José,* architect, * 1847 Madrid, † 1909 Madrid – E ⊡ ThB XXXIII.

Uriot, *Charles,* painter, * 1773 Stuttgart, l. 1789 – F, D ⊡ ThB XXXIII.

Uriot, *Jan* → **Uriot,** *Joannes Franciscus*

Uriot, *Joannes Franciscus,* painter, master draughtsman, * 27.8.1916 Amsterdam (Noord-Holland) – NL ⊡ Scheen II.

Urizar, *Domingo de,* architect, * Durango (Spanien), f. 1788 – E ⊡ ThB XXXIII.

Urk, *A. Th. van* (Mak van Waay; ThB XXXIII) → **Urk,** *Arend Thomas van*

Urk, *Arend Thomas van* (Urk, A. Th. van), painter, woodcutter, * 6.9.1891 Leiden (Zuid-Holland), l. before 1970 – NL ⊡ Mak van Waay; Scheen II; ThB XXXIII; Vollmer IV; Waller.

Urk, *C. J. van* → **Urk,** *Cornelis Jan van*

Urk, *C. J. van* (Urk, Kees van), painter, woodcutter, f. about 1890 (?), l. 1939 – NL ⊡ Mak van Waay.

Urk, *Cornelis Jan van* (Urk, Kees van), painter, woodcutter, etcher, lithographer, master draughtsman, * 26.3.1895 Leiden (Zuid-Holland), l. before 1970 – NL ⊡ Mak van Waay; Scheen II; ThB XXXIII; Vollmer IV; Waller.

Urk, *Kees van* (Mak van Waay) → **Urk,** *C. J. van*

Urk, *Kees van* (Mak van Waay; ThB XXXIII; Vollmer IV) → **Urk,** *Cornelis Jan van*

Url, *Anton,* painter, graphic artist, * 18.9.1928 Stadl (Mur) – A ⊡ Fuchs Maler 20.Jh. IV; List.

Url, *Wolf,* painter, graphic artist, * 13.2.1945 Bad Hall – A ⊡ Fuchs Maler 20.Jh. IV.

Urland, *G.,* painter, f. 1883 – GB ⊡ Wood.

Urlaß, *Ernst Louis Fürchtegott* → **Urlaß,** *Louis*

Urlaß, *Louis,* portrait painter, * 7.1.1809 Dresden, l. 1857 – D ⊡ ThB XXXIII.

Urlaub (Maler-Familie) (ThB XXXIII) → **Urlaub,** *Aegidius*

Urlaub (Maler-Familie) (ThB XXXIII) → **Urlaub,** *Anton*

Urlaub (Maler-Familie) (ThB XXXIII) → **Urlaub,** *Georg Anton*

Urlaub (Maler-Familie) (ThB XXXIII) → **Urlaub,** *Georg Anton Abraham*

Urlaub (Maler-Familie) (ThB XXXIII) → **Urlaub,** *Georg Christian*

Urlaub (Maler-Familie) (ThB XXXIII) → **Urlaub,** *Georg Christoph*

Urlaub (Maler-Familie) (ThB XXXIII) → **Urlaub,** *Georg Johann Christian*

Urlaub (Maler-Familie) (ThB XXXIII) → **Urlaub,** *Georg Karl*

Urlaub (Maler-Familie) (ThB XXXIII) → **Urlaub,** *Georg Sebastian*

Urlaub (Maler-Familie) (ThB XXXIII) → **Urlaub,** *Henriette*

Urlaub (Maler-Familie) (ThB XXXIII) → **Urlaub,** *Jeremias August*

Urlaub (Maler-Familie) (ThB XXXIII) → **Urlaub,** *Johannes Andreas*

Urlaub (Maler-Familie) (ThB XXXIII) → **Urlaub,** *Karl*

Urlaub (Maler-Familie) (ThB XXXIII) → **Urlaub,** *Ludwig*

Urlaub (Maler-Familie) (ThB XXXIII) → **Urlaub,** *Theodor*

Urlaub, *Aegidius,* painter, * 1621, † 1696 – D ⊡ ThB XXXIII.

Urlaub, *Andreas* → **Urlaub,** *Johannes Andreas*

Urlaub, *Anton,* painter, copper engraver, f. 1801, † 1820 Aschaffenburg – D ⊡ ThB XXXIII.

Urlaub, *Christian* → **Urlaub,** *Georg Christian*

Urlaub, *Georg von* (Jansa) → **Urlaub,** *Georg Johann Christian*

Urlaub, *Georg* (Ries) → **Urlaub,** *Georg Johann Christian*

Urlaub, *Georg Anton,* painter, * 20.6.1713 Thüngersheim, † 20.2.1759 Würzburg – D, I ⊡ DA XXXI; ThB XXXIII.

Urlaub, *Georg Anton Abraham,* portrait painter, * 31.12.1744 Kitzingen, † 31.8.1786 Aschaffenburg – D ⊡ ThB XXXIII.

Urlaub, *Georg Christian* → **Urlaub,** *Georg Christoph*

Urlaub, *Georg Christian,* painter, * before 29.2.1718 Thüngersheim, † 29.3.1766 or 21.3.1766 Würzburg – D ⊡ ThB XXXIII.

Urlaub, *Georg Christoph,* painter, f. 1773, l. 1777 – D ⊡ ThB XXXIII.

Urlaub, *Georg Johann Christian von* (Münchner Maler IV) → **Urlaub,** *Georg Johann Christian*

Urlaub, *Georg Johann Christian* (Urlaub, Georg von; Urlaub, Georg; Urlaub, Georgiy Fedorovich; Urlaub, Georg Johann Christian von), illustrator, etcher, history painter, * 25.12.1844 or 7.1.1845 or 7.1.1846 St. Petersburg, † 1914 St. Petersburg or München – D, RUS, F ⊡ Jansa; Milner; Münchner Maler IV; Ries; ThB XXXIII.

Urlaub, *Georg Karl,* painter, * 3.10.1749 Ansbach, † 26.10.1811 Darmstadt – D ⊡ ThB XXXIII.

Urlaub, *Georg Sebastian,* painter, * 9.5.1685 Thüngersheim, † 20.5.1763 Würzburg – D ⊡ ThB XXXIII.

Urlaub, *Georgiy Fedorovich* (Milner) → **Urlaub,** *Georg Johann Christian*

Urlaub, *Henrich,* flower painter, f. about 1800 – D ⊡ ThB XXXIII.

Urlaub, *Ivan Fedorovich* → **Urlaub,** *Georg Johann Christian*

Urlaub, *Jeremias August,* portrait painter, * 26.10.1784 Hanau, † 1837 St. Petersburg – D, RUS ⊡ ThB XXXIII.

Urlaub, *Johannes Andreas,* fresco painter, portrait painter (?), * 1735, † 1781 – D ⊡ ThB XXXIII.

Urlaub, *Karl,* painter, engraver, master draughtsman, * 1774 Hanau, † 1836 St. Petersburg – D, RUS ⊡ ThB XXXIII.

Urlaub, *Ludwig,* architect, * 25.10.1851 St. Petersburg, † 20.8.1897 St. Petersburg – RUS, D ⊡ ThB XXXIII.

Urlaub, *Ondrej,* painter, f. 1759, l. 1762 – SK ⊡ ArchAKL.

Urlaub, *Sebastian* → **Urlaub,** *Georg Sebastian*

Urlaub, *Theodor,* porcelain painter, miniature painter, * 1814 Aschaffenburg, † 1888 St. Petersburg – RUS, D ⊡ ThB XXXIII.

Urlespacher, *Gašpar,* architect, f. 1753, l. 1780 – SK ⊡ ArchAKL.

Urliens, *Juan Miguel de* → **Orliens,** *Juan Miguel de* (1567)

Urliens, *Nicolás de* → **Orliens,** *Nicolás de*

Urmacher, trellis forger, f. 1777, † about 1779 – D ⊡ ThB XXXIV.

Urmeneta, *Juan José* (Páez Rios III) → **Urmeneta,** *Juan José de*

Urmeneta, *Juan José de* (Urmeneta, Juan José), portrait painter, history painter, sculptor, * 1801 Cádiz, † 18.2.1883 or 24.2.1883 Cádiz – E ⊡ Cien años XI; Páez Rios III; ThB XXXIV.

Urmowski, *Leon,* master draughtsman, etcher, f. 1810, l. 1814 – PL, D ⊡ ThB XXXIV.

Urmston, *R. Bruce,* illustrator, f. 1885 – CDN ⊡ Harper.

Urmüller, *Jörg,* goldsmith, f. 1520, l. 1540 – D ⊡ ThB XXXIV.

Urndorfer, *Simon,* bell founder, f. 1640, l. 1671 – A ⊡ ThB XXXIV.

Urnefelt, *Jonas Bror,* painter, master draughtsman, * 9.8.1906 Bjuråker, † 14.12.1952 Flen – S ⊡ SvKL V.

Urner, *Joseph* (EAAm III) → **Urner,** *Joseph Walker*

Urner, *Joseph Walker* (Urner, Joseph), etcher, painter, sculptor, * 16.1.1898 or 16.6.1898 Frederick (Maryland), l. 1947 – USA ⊡ EAAm III; Falk.

Uronoja, *Irja Kyllikki* → **Uronoja-Juntunen,** *Irja Kyllikki*

Uronoja-Juntunen, *Irja Kyllikki* (Juntunen, Irja Kyllikki), painter, * 10.12.1912 Helsinki – SF ⊡ Koroma; Kuvataiteilijat.

Uronoja-Juntunen, *Kyllikki* → **Uronoja-Juntunen,** *Irja Kyllikki*

Urpí, *Lluís* (Urpí, Luis), painter, * 1900 Barcelona – E ⊡ Cien años XI; Ráfols III.

Urpí, *Luis* (Cien años XI) → **Urpí,** *Lluís*

Urpí Pey, *Antoni,* goldsmith, f. 1898, l. 1907 – E ⊡ Ráfols III.

Urquhart, landscape painter, f. 1868 – GB ⊡ McEwan.

Urquhart, *Annie* (Urquhart, Annie Mackenzie), watercolourist, graphic artist, illustrator, * 1879 Glasgow, † 1928 – GB ⊡ Houfe; McEwan; Vollmer IV.

Urquhart, *Annie Mackenzie* (Houfe; McEwan) → **Urquhart,** *Annie*

Urquhart, *Anthony Morse,* painter, * 9.4.1934 Niagara Falls (Ontario) – CDN ▭ Ontario artists; Vollmer IV.

Urquhart, *Dorothy,* designer, wallcovering designer, * about 1947 Kirkcaldy (Fife), l. before 1994 – GB ▭ McEwan.

Urquhart, *Edith Mary,* portrait painter, landscape painter, watercolourist, * Edinburgh, f. 1910 – GB ▭ McEwan; Vollmer IV.

Urquhart, *G.,* painter, master draughtsman, f. before 1912 – GB ▭ ThB XXXIV.

Urquhart, *Gregor,* painter, * about 1799 Green of Muirtown (Inverness), l. 1855 – GB ▭ McEwan; Wood.

Urquhart, *H. H.,* artist, f. 1884 – GB ▭ McEwan.

Urquhart, *Helen,* painter, f. 1913 – GB ▭ McEwan.

Urquhart, *John,* artist, f. 1970 – USA ▭ Dickason Cederholm.

Urquhart, *Maggie,* landscape painter, f. 1880 – GB ▭ McEwan.

Urquhart, *Murray* (Urquhart, Murray McNeel Caird; Urquhart, Murray Mc Neel Caird), figure painter, * 24.4.1880 Kirkcudbright (Dumfries&Galloway), † about 1940 or 1972 – GB ▭ Bradshaw 1911/1930; Bradshaw 1931/1946; Bradshaw 1947/1962; McEwan; ThB XXXIV; Vollmer IV; Windsor.

Urquhart, *Murray Mc Neel Caird* (ThB XXXIV) → **Urquhart,** *Murray*

Urquhart, *Murray McNeel Caird* (McEwan; Windsor) → **Urquhart,** *Murray*

Urquhart, *Samuel A.,* landscape painter, f. 1949 – GB ▭ McEwan.

Urquhart, *Theresa,* landscape painter, f. 1984 – GB ▭ McEwan.

Urquhart, *Thomas C.,* painter, f. 1940 – GB ▭ McEwan.

Urquhart, *Tony* → **Urquhart,** *Anthony Morse*

Urquhart, *William J.,* painter, f. 1895, l. 1901 – GB ▭ Wood.

Urquhartson, *C. Q.,* painter, f. 1895 – GB ▭ Wood.

Urquijo, *Rocío,* graphic artist, f. 1975 – E ▭ Páez Rios III.

Urquijo Arana, *Javier,* painter, stage set designer, * 30.8.1939 Bilbao – E ▭ Madariaga.

Urquiola, *Emilio,* painter, f. 1892, l. 1895 – E ▭ Cien años XI.

Urquiola y Aguirre, *Eduardo,* portrait painter, * 2.4.1865 or 1868 Algorta, † 1892 Madrid – E ▭ Cien años XI; Madariaga; ThB XXXIV.

Urquiza, *Avelí* (Ráfols III, 1954) → **Urquiza,** *Avelino0*

Urquiza, *Avelino* (Cien años XI) → **Urquiza,** *Avelino0*

Urquiza, *Avelino0* (Urquiza, Avelino; Urquiza, Avelí), flower painter, f. 1898 – E ▭ Cien años XI; Ráfols III.

Urquíza, *Domingo,* goldsmith, f. 1771, l. about 1808 – E ▭ ThB XXXIV.

Urquízar, *Domingo* → **Urquíza,** *Domingo*

Urquizu, *Julián,* cabinetmaker, sculptor, f. 1686 – E ▭ Ráfols III.

Urr, *Nicola,* cameo engraver, * about 1770, l. 1803 – I ▭ Bulgari I.2.

Urrabieta, *M.,* engraver, f. 15.11.1850 – E ▭ Páez Rios III.

Urrabieta, *Vicente* (Urrabieta y Ortiz, Vicente; Urrabieta Ortíz, Vicente), book illustrator, master draughtsman, lithographer, * 1813, † 12.1879 Paris – E ▭ Cien años XI; DA XXXI; Páez Rios III; ThB XXXIV.

Urrabieta y Ortiz, *Vicente* (DA XXXI) → **Urrabieta,** *Vicente*

Urrabieta Ortíz, *Vicente* (Cien años XI) → **Urrabieta,** *Vicente*

Urrabieta y Ortiz, *Vicente* (Páez Rios III) → **Urrabieta,** *Vicente*

Urrabieta Ortiz y Vierge, *Daniel* (Brewington; Páez Rios III) → **Urrabieta y Vierge,** *Daniel*

Urrabieta Vierge, *Daniel* (Cien años XI; Ráfols III, 1954) → **Urrabieta y Vierge,** *Daniel*

Urrabieta y Vierge, *Daniel* (Urrabieta Ortiz y Vierge, Daniel; Vierge, Daniel; Urrabieta Vierge, Daniel; Vierge, M. Daniel), master draughtsman, illustrator, watercolourist, genre painter, * 5.3.1851 Madrid or Getafe, † 10.5.1902 or 4.5.1904 or 10.5.1904 Boulogne-sur-Seine or Paris – F, E, GB ▭ Brewington; Cien años XI; Páez Rios III; Ráfols III; Schurr II; ThB XXXIV.

Urrea, *Juan de,* stonemason, f. 1598 – CO ▭ EAAm III.

Urrea, *Miguel de,* architect, * Fuentes (Guadalajara), f. 1550, † before 5.4.1569 – E ▭ ThB XXXIV.

Urrea, *Pero Guillen de* (Pedro Guillen de Urrea), miniature painter, calligrapher, f. 1473 – E ▭ D'Ancona/Aeschlimann; ThB XXXIV.

Urrecharte, *Domingo de,* calligrapher, f. 1692 – E ▭ Cotarelo y Mori II.

Urrechu y Rada, *José Marióa de,* painter, f. 1890 – E ▭ Cien años XI.

Urrejola, *J. de,* engraver, f. 1825 – E ▭ Páez Rios III.

Urrestarazu, *Federico Jerónimo,* painter, f. 1897 – E ▭ Cien años XI.

Urrestarazu, *Martina,* painter, f. 1867 – E ▭ Cien años XI.

Urreta, *Joaquín,* painter, f. 1767 – PE ▭ EAAm III; Vargas Ugarte.

Urribarri, *C.,* engraver, f. 1801 – E ▭ Páez Rios III.

Urribarri Inchausti, *Leovigildo,* painter, * 24.4.1906 or 26.4.1906 Buenos Aires – RA ▭ EAAm III; Merlino.

Urricus the Engineer (1184), engineer, f. 1184, † about 1216 – GB ▭ Harvey.

Urricus (1246), mason, f. 1246 – F ▭ Brune.

Urries y Bucarelli, *Fernando,* painter, f. 1817, l. 1850 – E ▭ Cien años XI; ThB XXXIV.

Urrios, *Juan,* painter, sculptor, f. before 1990, l. 1990 – E ▭ Calvo Serraller.

Urruchi, *Juan,* portrait painter, * 1828 Mexiko-Stadt, † 1892 Mexiko-Stadt – MEX ▭ EAAm III; ThB XXXIV.

Urruchúa, *Demetrio,* painter, graphic artist, * 19.4.1902 Pehuajo, † 1978 – RA ▭ EAAm III; Merlino; Vollmer IV.

Urruela Vásquez, *Julio,* sculptor, glass painter, * 7.4.1910 Guatemala City – GCA ▭ EAAm III; Vollmer IV.

Urrusti, *Lucinda,* painter, * 1929 Melilla – MEX, E ▭ EAAm III.

Urruti, *Marta,* painter, master draughtsman, f. 1965 – RA ▭ EAAm III.

Urrutia, illustrator – E ▭ Páez Rios III.

Urrutia, *Joaquím,* smith, f. 1798 – RCH ▭ Pereira Salas.

Urrutia, *José* (Urrutia Boira, José), painter, f. 1881, l. 1884 – E ▭ Cien años XI; ThB XXXIV.

Urrutia, *Julian de (1538),* architect, f. 1538 – E ▭ ThB XXXIV.

Urrutia Boira, *José* (Cien años XI) → **Urrutia,** *José*

Urrutia y Garchitorena, *Ana Gertrudis de* (Urrutia de Urmeneta, Ana Gertrudis de), painter, * 1812 Cádiz, † 5.11.1850 Cádiz – E ▭ Cien años XI; ThB XXXIV.

Urrutia y Garchitorena, *Franc. Javier de* → **Urrutia y Garchitorena,** *Javier de*

Urrutia y Garchitorena, *Francisco Javier de* (Cien años XI) → **Urrutia y Garchitorena,** *Javier de*

Urrutia y Garchitorena, *Javier de* (Urrutia y Garchitorena, Francisco Javier de), painter, * 1807 Cádiz, † 7.12.1869 Cádiz – E ▭ Cien años XI; ThB XXXIV.

Urrutia Holguín, *Sofía,* painter, ceramist, * La Paz, f. 1942 – CO ▭ EAAm III; Ortega Ricaurte.

Urrutia Olaran, *Jenaro de,* painter, * 1893 Plencia, † 2.1.1965 Bilbao – E ▭ Blas; Cien años XI; Madariaga.

Urrutia y Parra, *Mariano,* portrait painter, genre painter, landscape painter, * Madrid, f. 1878, l. 1882 – E ▭ Cien años XI; ThB XXXIV.

Urrutia Sasiain, *Ignacio de,* painter, * 13.2.1941 Bilbao – E ▭ Madariaga.

Urrutia de Urmeneta, *Ana Gertrudis de* (ThB XXXIV) → **Urrutia y Garchitorena,** *Ana Gertrudis de*

Urruty, *Alphonse,* lithographer, f. about 1835 – F ▭ ThB XXXIV.

Urs (KVS) → **Studer,** *Fréderic*

Urs (2) → **Ursinus,** *Lothar*

Ursage, *Jakob von,* painter, † before 15.12.1586 – B, NL, D ▭ ThB XXXIV; Zülch.

Ursch, *Désiré,* watercolourist, landscape painter, * 8.12.1919 Drusenheim – F ▭ Bauer/Carpentier V.

Urschall, *Gotthard,* copper engraver, f. 1796, l. 1813 – A ▭ ThB XXXIV.

Urschbach, *Fritz,* painter, * 11.12.1880 Venningen (Rhein-Pfalz), † 21.1.1969 München – D ▭ Münchner Maler VI; ThB XXXIV; Vollmer VI.

Urschenthaler, *Ulrich* → **Ursenthaler,** *Ulrich* (1482)

Urschitsch, *Johann* → **Vrschitsch,** *Johann*

Urschner, *Julius* → **Uschner,** *Julius*

Urseanu, *Ana,* sculptor, * 8.7.1912 Mihăldeni – RO ▭ Barbosa.

Urseau, *Nicholas (1553)* (Urseau, Nicholas (1)), clockmaker, f. 1553, l. 1556 – GB ▭ ThB XXXIV.

Ursel, *Frans van,* sculptor, * Mechelen (?), f. 12.9.1762, † after 1802 – B, NL ▭ ThB XXXIV.

Ursel, *Peter,* architect, * Tramin (?), f. 1461, l. 1518 – I ▭ ThB XXXIV.

Ursela, genre painter, f. 1601 – NL ▭ ThB XXXIV.

Ursele, *van* (Maler-Familie) (ThB XXXIV) → **Ursele,** *Godevaert van*

Ursele, *van* (Maler-Familie) (ThB XXXIV) → **Ursele,** *Hans van*

Ursele, *van* (Maler-Familie) (ThB XXXIV) → **Ursele,** *Henri van*

Ursele, *Godevaert van,* painter, * Löwen (?), f. 28.4.1525 – B, NL ▭ ThB XXXIV.

Ursele, *Hans van,* painter, f. 1581 – B, NL ▭ ThB XXXIV.

Ursele, *Henri van,* woodcarving painter or gilder, f. 1561 – B, NL ᛒ ThB XXXIV.

Urselincx, *Johannes,* painter, f. 1643, † before 24.10.1664 Amsterdam – NL ᛒ Bernt III; ThB XXXIV.

Ursella, *Enrico,* landscape painter, genre painter, * 4.5.1887 Buia, † 6.11.1955 Buia – I ᛒ Comanducci V; PittItalNovec/1 II; ThB XXXIV; Vollmer IV.

Ursenthaler, *Ulrich (1482),* iron cutter, minter, * 1482, † 1562 – A ᛒ ThB XXXIV.

Ursetta, *Vincenzo,* illustrator, woodcutter, * 1.1903 Taverna, † 1962 Catanzaro – I ᛒ Comanducci V.

Ursi de Orsini, *Giovanni Domenico* → **Orsi de Orsini,** *Joh. Domenico*

Ursić, *Branko,* architect, designer, * 1936 Ljubljana – SLO ᛒ ELU IV (Nachtr.).

Uršič, *Franc,* painter, caricaturist, * 19.11.1907 Gorica – HR ᛒ ELU IV.

Ursich, *Claudio,* painter, graphic artist, * 28.2.1929 Triest – I, S ᛒ SvKL V.

Ursin, *Annelies,* painter, * 5.11.1940 Mödling – CH ᛒ KVS.

Ursin, *Gabriel,* cabinetmaker, f. 1649 – F ᛒ ThB XXXIV.

Ursin, *Johan Conrad* → **Unsinger,** *Johann Conrad*

Ursin, *Johannes,* goldsmith, f. 1787, l. about 1793 – DK ᛒ Bøje II.

Ursina Blond → **Landis,** *Bruno*

Ursing, *Björn,* painter, master draughtsman, * 19.11.1888 Kalmar, l. 1962 – S ᛒ SvKL V.

Ursing, *Jan,* master draughtsman, * 25.9.1926 Lund – S ᛒ SvKL V.

Ursini, *Giovanni Domenico* → **Orsi de Orsini,** *Joh. Domenico*

Ursino, *Gennaro,* painter, f. 1728 – I ᛒ DEB XI; ThB XXXIV.

Ursins, *Roboam des,* armourer, f. 1499 – F ᛒ Audin/Vial II.

Ursins, *Romain des,* armourer, f. 1515, l. 1524 – F ᛒ Audin/Vial II.

Ursinus, *Lothar,* illustrator, caricaturist, advertising graphic designer, * 1.2.1918 Weißenfels – D ᛒ Flemig; Vollmer VI.

Urso (712) (Urso (712)), sculptor, f. 712 – I ᛒ ThB XXXIV.

Urso (739) (Urso (739)), sculptor, f. 739 – I ᛒ ThB XXXIV.

Urso (1101), sculptor, f. 1101 – I ᛒ ThB XXXIV.

Urso (1151), sculptor, f. 1151 – I ᛒ ThB XXXIV.

Urso, *Diego D'* (D'Urso, Diego), silversmith, * 1611, l. 1653 – I ᛒ Bulgari I.1.

Ursone, *Filippo* → **Ursoni,** *Filippo*

Ursoni, *Filippo,* ornamental draughtsman, f. 1554 – I ᛒ ThB XXXIV.

Urspringer, *Andreas,* goldsmith, f. 1610, l. 1614 – D ᛒ ThB XXXIV.

Ursprung, *Franz Ignaz,* carpenter, f. 1715, l. 1729 – PL ᛒ ThB XXXIV.

Ursprung, *Heinrich,* painter, graphic artist, * 15.7.1891 Moorenweis, l. before 1958 – D ᛒ ThB XXXIV; Vollmer IV.

Ursula, sculptor, f. 1607 – D ᛒ Merlo.

Ursularre y Echebarría, *Juan de,* cabinetmaker, f. 1664 – E ᛒ ThB XXXIV.

Ursularre y Echevarría, *Juan de* → **Ursularre y Echebarría,** *Juan de*

Ursulescu, *Michael M.,* painter, * 1913 Echka – USA, RO ᛒ Vollmer VI.

Ursulescu, *Michael Marius,* painter, lithographer, * 17.9.1913 Echka – YU, USA ᛒ Falk.

Ursuleus, copyist, f. 11.1448 – I ᛒ Bradley III.

Ursus → **Urso (712)**

Ursus → **Urso (739)**

Ursus → **Urso (1101)**

Ursus → **Urso (1151)**

Ursus, sculptor, f. 1716 – D ᛒ ThB XXXIV.

Ursus Teutonicus → **Daelen,** *Eduard*

Ursy, *Giovanni Domenico* → **Orsi de Orsini,** *Joh. Domenico*

Ursyn Niemcewicz, *Julian* → **Niemcewicz,** *Julian*

Urszényi, *Ilona* → **Urszényiné,** *Breznay Ilona*

Urszényiné, *Breznay Ilona,* portrait painter, flower painter, * 1908 Orşova – H ᛒ MagyFestAdat.

Urta, *Nicolás,* painter, * 21.9.1897 Montevideo, † 15.5.1959 Montevideo – ROU ᛒ EAAm III; PlástUrug II.

Urteaga, *Domingo,* architect, f. 1513, l. before 1531 – E ᛒ ThB XXXIV.

Urteaga, *Mario* (Urtega, Mario; Urteaga Alvarado, Mario Tulio Escipión), painter, * 1.4.1875 Cajamarca, † 12.6.1957 Cajamarca – PE ᛒ DA XXXI; EAAm III; Jakovsky; Ugarte Eléspuru; Vollmer IV.

Urteaga Alvarado, *Mario Tulio Escipión* (DA XXXI) → **Urteaga,** *Mario*

Urtega, *Mario* (Ugarte Eléspuru) → **Urteaga,** *Mario*

Urteil, *Andreas,* sculptor, * 19.1.1933 Gakovo, † 13.6.1963 Wien – A ᛒ List.

Urthaler, *Wilhelmine* → **Redlich,** *Wilhelmine*

Urtin, *Paul-François* (Edouard-Joseph III) → **Urtin,** *Paul François Marie*

Urtin, *Paul François Marie* (Urtin, Paul-François), painter of interiors, portrait painter, landscape painter, * 12.7.1874 Grenoble, l. before 1940 – F ᛒ Edouard-Joseph III; ThB XXXIV.

Urtlmayer, *Georg,* painter, f. 1660, l. 1677 – D ᛒ ThB XXXIV.

Urtnowski, *Theodor,* painter, lithographer, * 7.11.1881 Thorn, l. before 1958 – PL, D ᛒ Ries; Vollmer IV.

Urtoller, *Giacchino,* goldsmith, f. 17.8.1827 – I ᛒ Bulgari I.3/II.

Urtot, *Daniel* → **Hurtault,** *Daniel*

Urtrel, *Simon* → **Hurtrelle,** *Simon*

Uruba, *Jan,* painter, * 26.11.1902 Rusav – CZ ᛒ Toman II.

Urueta, *Cordelia,* painter, * 1908 Coyoacán – MEX ᛒ EAAm III; Vollmer IV.

Uruñuela Echevarria, *Jesús,* painter, * 29.12.1898 Bilbao, l. 1967 – E ᛒ Blas; Cien años XI; Madariaga.

Urup, *Axel,* fortification architect, * 13.9.1601 Vognø, † 15.3.1671 Kopenhagen – DK ᛒ Weilbach VIII.

Urup, *Jens* (Urup, Jens Christian), fortification architect, * 25.9.1920 Spangsbjerg – DK ᛒ Weilbach VIII.

Urup, *Jens Christian* (Weilbach VIII) → **Urup,** *Jens*

Urup, *Peiter,* goldsmith, f. 1637, l. 1638 – DK ᛒ Bøje II.

Urushibara, *Mokuchū* (Urushibara Mokuchū; Urushibara, Yoshijirô), woodcutter, * 1888 or 12.3.1889 Tokio, † 6.6.1953 Tokio – J, F, GB ᛒ Roberts; Vollmer IV.

Urushibara, *Yoshijirô* (Vollmer IV) → **Urushibara,** *Mokuchū*

Urushibara Mokuchū (Roberts) → **Urushibara,** *Mokuchū*

Urvancov, *Miguel L.,* stage set designer (?), * 4.9.1897 Petrograd, l. before 1950 – CZ, RUS ᛒ Toman II.

Urwalek, *Richard,* painter, * 18.2.1879 Brünn, † 10.12.1963 Wien – CZ, A ᛒ Fuchs Maler 19.Jh. Erg.-Bd II.

Urwerker, *Andreas,* sculptor, f. 1742, l. about 1766 – D ᛒ Sitzmann; ThB XXXIV.

Urwick, *Walter C.* (Urwick, Walter Chamberlain), painter, * 17.12.1864 London, † 1943 – GB ᛒ ThB XXXIV; Wood.

Urwick, *Walter Chamberlain* (Wood) → **Urwick,** *Walter C.*

Urwick, *William H.,* landscape painter, etcher, f. 1867, † 1915 – GB ᛒ Johnson II; Lister; Wood.

Urwiler, *Benjamin,* lithographer, * about 1830 Pennsylvania, l. 1860 – USA ᛒ Groce/Wallace.

Urwyler, *Hansueli,* painter, master draughtsman, sculptor, * 27.6.1936 Oey – CH ᛒ KVS.

Urwyler, *Otto,* painter, sculptor, * 21.12.1954 Olten – CH ᛒ KVS.

Ury, *Lesser,* graphic artist, flower painter, * 7.11.1861 Birnbaum (Posen), † 18.10.1931 Berlin – D, B ᛒ ELU IV; Pavière III.2; ThB XXXIV.

Uryson, *Chaim,* painter, graphic artist, * 1905 Słonim, † Białystok – PL ᛒ Vollmer IV.

Uryū → **Ushū**

Urzanqui, *Andrés,* painter, * 1606 Cascante – E ᛒ ThB XXXIV.

Urzay, *Darío,* painter, * 1958 Bilbao – E ᛒ Calvo Serraller.

Uržine Jadamsurengijn, graphic artist, monumental artist, * 1940 Moskau – MN ᛒ ArchAKL.

Usabal Hernandez, *Luis Felipe* (Aldana Fernández) → **Usabal y Hernández,** *Luis Felipe*

Usabal y Hernández, *Luis Felipe* (Usabal Hernandez, Luis Felipe), painter, sculptor, master draughtsman, * 1876 Valencia (Spanien), † 1937 Valencia (Spanien) – D, E ᛒ Aldana Fernández; Cien años XI; Ries.

Usačev, *A. I.* (Usachev, A. I.), graphic artist, f. 1925 – RUS ᛒ Milner.

Usachev, *A. I.* (Milner) → **Usačev,** *A. I.*

Usačov, *Oleksij Ivanovyč,* graphic artist, * 1891 Moskau, † 1957 Moskau – UA, RUS ᛒ SChU.

Usadel, *Fritz,* architect, * 11.4.1872 Minden, l. before 1940 – D ᛒ ThB XXXIV.

Usadel, *Lotte,* pastellist, * 1900 Stettin – PL, D ᛒ ThB XXXIV; Vollmer IV.

Usahei → **Mokubei**

Usai → **Seigai**

Usai, *Andrea,* sculptor, f. 1906 – I ᛒ Panzetta.

Ušák, *Otto,* painter, illustrator, * 28.12.1892 Prag, l. 1928 – CZ ᛒ Toman II.

Ušakevyč, *Vasyl'* (SChU) → **Uszakiewicz,** *Wasyl*

Usakivs'kyj, *Illja* → **Husakowski,** *Ilia*

Ušakov, *Simon Fedorovič* (Ushakov, Simon; Ushakov, Simon Fyodorovich; Ušakov, Simon Fjodorovič; Uschakoff, Ssemjon), panel painter, etcher, icon painter, * 1626 Moskau, † 25.6.1686 Moskau – RUS ▭ DA XXXI; ELU IV; Milner; ThB XXXIV.

Ušakov, *Simon Fjodorovič* (ELU IV) → **Ušakov,** *Simon Fedorovič*

Ušakova, *Lidija Ivanivna,* sculptor, * 15.3.1916 Kryši – UA ▭ SChU.

Usar Mort, *María Pilar,* enamel artist, * 4.8.1946 Saragossa – E ▭ DiccArtAragon.

Usarewicz, *Roman,* painter, * 26.8.1926 Wrzesc (Bug) – PL ▭ Vollmer IV.

Uscamaita, *Marcos,* architect, * Cuzco, f. 1601 – PE ▭ Vargas Ugarte.

Uscátegui, *Luis Felipe,* miniature painter, * 30.9.1887 Bogotá, l. 1942 – CO ▭ EAAm III; Ortega Ricaurte.

Uschakewitsch, *Wassilij* (ThB XXXIV) → **Uszakiewicz,** *Wasyl*

Uschakoff, *Ssemjon* (ThB XXXIV) → **Ušakov,** *Simon Fedorovič*

Uschall, *Paul,* architect (?), f. 1586 – A ▭ ThB XXXIV.

Uschkereit, *Gerd,* painter, graphic artist, * 1928 Neidenburg (Ostpreußen) – D ▭ Feddersen.

Uschner, *Julius,* history painter, portrait painter, * 17.1.1805 Lübben, † 25.6.1885 Dresden – D, I ▭ ThB XXXIV.

Uschner, *Rudolph Julius* → **Uschner,** *Julius*

Useche, *Augustin de* (Vargas Ugarte) → **Useche,** *Augustin Gracía Zorro de*

Useche, *Augustin García Zorro de* (EAAm III) → **Useche,** *Augustin Gracía Zorro de*

Useche, *Augustin Gracía Zorro de* (Useche, Augustin García Zorro de; Garcia Zorro, Agustín; Useche, Augustin de), painter, f. 1698, † Santafé de Bogotá – CO ▭ EAAm II; EAAm III; Ortega Ricaurte; Vargas Ugarte.

Usejnov, *Mikaèl' Aleskerovič* (Useynov & Dadashev), architect, * 6.4.1905 Baku – AZE, RUS ▭ DA XXXI; KChE I.

Useki → **Keisai** (1764)

Usel de Guimbarda, *Manuel* → **Ussel de Guimbarda,** *Manuel*

Useleti Muñoz, *Fernando,* painter, f. 1887 – E ▭ Cien años XI.

Usellini, *Gian Filippo* (Comanducci V; DizArtItal) → **Usellini,** *Gianfilippo*

Usellini, *Gianfilippo* (Usellini, Gian Filippo), painter, * 7.5.1903 or 15.5.1903 or 17.5.1903 Mailand, † 20.8.1971 or 21.8.1971 Arona – I ▭ Comanducci V; DEB XI; DizArtItal; PittItalNovec/1 II; PittItalNovec/2 II; ThB XXXIV; Vollmer IV.

Usen → **Kawai,** *Senro*

Usen → **Ogawa,** *Usen*

Usen → **Seigai**

Usener, *Friedrich Philipp,* etcher, miniature painter, * 26.11.1773 Steinfurt (Ober-Hessen), † 11.3.1867 Frankfurt (Main) – D ▭ Schidlof Frankreich; ThB XXXIV.

Usenko, *Ivan,* painter, f. 1801 – UA ▭ SChU.

Useppo de Arigonibus quondam Bernardi → **Arigoni,** *Giuseppe*

Usesque, *Fortaner de,* sculptor, f. 1446 – E ▭ ThB XXXIV.

Uset, *Josep,* goldsmith, f. 1889 – E ▭ Ráfols III.

Useynov → **Usejnov,** *Mikaèl' Aleskerovič*

Useynov, *Mikaèl'* → **Usejnov,** *Mikaèl' Aleskerovič*

Ušfūr → **ʿAlī ben Muḥammad ben ʿAbd an-Nāṣir as-Saḥāwī al-Miṣrī**

Ushakov, *Simon* (Milner) → **Ušakov,** *Simon Fedorovič*

Ushakov, *Simon Fyodorovich* (DA XXXI) → **Ušakov,** *Simon Fedorovič*

Usher, *Elsie F.,* miniature painter, * Worcester, f. 1910 – GB ▭ Foskett.

Usher, *J. E.,* artist, f. 1884, l. 1885 – CDN ▭ Harper.

Usher, *Jacob,* architect, f. 1679, l. 1738 – USA ▭ Tatman/Moss.

Usher, *James Ward,* silversmith, † 9.1921 Lincoln (Lincolnshire) – GB ▭ ThB XXXIV.

Usher, *John,* architect, * 1822 Blunham, † 1904 Bedford (England) – GB ▭ DBA.

Usher, *Leila,* sculptor, painter, * 26.8.1859 Onalaska (Wisconsin), † 30.7.1955 New York – USA ▭ Falk; Vollmer IV.

Usher, *Ruby W.* (EAAm III) → **Usher,** *Ruby Walker*

Usher, *Ruby Walker* (Usher, Ruby W.), miniature painter, illustrator, graphic artist, * 20.4.1889 or 20.8.1889 Fairmont (Nebraska), † 1957 – USA ▭ EAAm III; Falk.

Ushida, *Keison* (Ushida Keison), painter, * 1890 Yokohama, † before 1976 – J ▭ Roberts.

Ushida Keison (Roberts) → **Ushida,** *Keison*

Ushijima, *Noriyuki,* landscape painter, * 29.8.1900 Kumamoto – J ▭ Vollmer IV.

Ushimaro → **Itchō** (1652)

Ushimaru → **Itchō** (1652)

Ushin, *N. A.* (Milner) → **Ušin,** *N. A.*

Ushōsai → **Shigenobu** (1787)

Ushū → **Rosetsu**

Ushū, painter, * 1796, † 1857 – J ▭ Roberts.

Ushū Gyosa → **Rosetsu**

Usier → **Thibaud,** *Jehan*

Usier, *Bastien d',* mason, f. 1501 – F ▭ Brune.

Usier, *Denis d',* mason, f. 1501 – F ▭ Brune.

Usiere, *Gerard,* embroiderer, f. 1390 – E ▭ Ráfols III.

Ušin, *N. A.* (Ushin, N. A.), stage set designer, * 1898, l. 1924 – RUS ▭ Milner.

Usiña, *Sebastián* (Vargas Ugarte) → **Usiña,** *Sebastina de*

Usiña, *Sebastina de* (Usiña, Sebastián), carver, altar architect, f. 1740 (?), l. 1786 – CO ▭ Ortega Ricaurte; Vargas Ugarte.

Using, *Hans,* painter, * Schweidnitz (?), f. 1644, † 12.5.1672 Breslau – PL ▭ ThB XXXIV.

Using, *J.,* copper engraver, f. 1792 – PL ▭ ThB XXXIV.

Usinger, *Franz Joseph,* stucco worker, f. 1809, l. 1830 – D ▭ ThB XXXIV.

Usinger, *Heinrich,* blazoner, porcelain painter, * 9.6.1745 Mainz, † 4.4.1813 Mainz – D ▭ ThB XXXIV.

Usinger, *Johann Heinrich* → **Usinger,** *Heinrich*

Usingerwinkler, *Martel,* painter, master draughtsman, * 1924 Mainz – D ▭ BildKueFfm.

Ušinskas, *Stasis Juozo* (KChE II) → **Ušinskas,** *Stasys*

Ušinskas, *Stasys* (Ušinskas, Stasis Juozo), stage set designer, glass painter, glass artist, * 21.7.1905 Pakruojus – LT ▭ KChE II; Vollmer IV.

Uškova, *Natalija Konstantinovna* → **Kusevickaja,** *Natalija Konstantinovna*

Uslé, *Juan,* painter, * 1954 Santander – E, USA ▭ Calvo Serraller.

Uslenghi, *Bernardino,* painter, * Pavia, f. 1601 – I ▭ DEB XI; ThB XXXIV.

Uslenghi, *Giovanni Battista (1664)* (Uslenghi, Giovanni Battista (1)), medalist, rosary maker, * 1664, † 6.7.1729 – I ▭ Bulgari I.2.

Uslenghi, *Luigi,* painter, * 6.2.1905 Chiaravalle – I ▭ Comanducci V.

Uslenghi, *Paolo Francesco,* rosary maker, f. 1690, l. 1719 – I ▭ Bulgari I.2.

Uslenghi, *Pietro,* rosary maker, f. 27.5.1728, l. 27.5.1740 – I ▭ Bulgari I.2.

Uslenghi, *Pietro Francesco,* rosary maker, f. 29.1.1699, l. 3.3.1742 – I ▭ Bulgari I.2.

Uson (1498) (Uson), trellis forger, f. 1498, l. 1519 – E ▭ ThB XXXIV.

Uson (1845) (Uson), painter, * 1845, † 1899 – J, RC ▭ Roberts.

Usón Usón, *Manuel,* painter, * 10.2.1916 Bujaraloz – E ▭ DiccArtAragon.

Usov, *Valentyn Mykolajovyč,* sculptor, * 25.12.1929 Charkov – UA ▭ SChU.

Uspenskaja, *Ljudmila,* textile artist, * 1942 – RUS ▭ ArchAKL.

Uspenskij, *Aleksej Aleksandrovič* (Uspensky, Aleksei Aleksandrovich), painter, * 1892, † 1941 – RUS ▭ Milner.

Uspenskij, *Leonid Aleksandrovič,* icon painter, * 8.8.1902 Golaja Snova (Voroneš), † 11.12.1987 Paris – RUS, F ▭ Severjuchin/Lejkind.

Uspensky, *Aleksei Aleksandrovich* (Milner) → **Uspenskij,** *Aleksej Aleksandrovič*

Usry, *Katherine Bartlett,* painter, graphic artist, f. 1937 – USA ▭ Falk.

Ussak → **Curius,** *Daniel Gallius*

Ussel, *Frans van* → **Ursel,** *Frans van*

Ussel de Guimbarda, *Manuel* (Wssel de Guimbarda, Manuel), history painter, genre painter, portrait painter, * 1833 Trinidad (Cuba), † 1907 Cartagena – E ▭ Cien años XI; ThB XXXIV.

Usselmann, *Alfred,* painter, * 30.3.1927 Mulhouse – F ▭ Bauer/Carpentier V.

Usselmann, *Elisabeth,* painter, * 23.8.1927 Karlsruhe – D ▭ Vollmer IV.

Usselmann, *Jean-Marie,* painter, f. before 1973, l. 1976 – F ▭ Bauer/Carpentier V.

Ussey, *Pierre,* mason, stonemason, f. 26.2.1453 – F ▭ Roudié.

Ussher, *Arland A.,* painter, f. 1885, l. 1893 – IRL ▭ Wood.

Ussher, *Beverley,* architect, * 1868 Melbourne, † 9.6.1908 Melbourne – AUS ▭ DA XXXI.

Ussher, *Beverley W. R.,* master draughtsman, f. before 1879 – ZA ▭ Gordon-Brown.

Ussher, *Isabel Mary Grant* → **Odell,** *Isabel*

Ussi, *Stefano,* history painter, genre painter, portrait painter, landscape painter, watercolourist, * 3.9.1822 or 2.9.1832 Florenz, † 11.7.1901 Florenz – I ▭ Comanducci V; DA XXXI; DEB XI; PittItalOttoc; ThB XXXIV.

Ussing, *Axel* (Ussing, Axel Petrus Theodorus), painter, * 29.10.1842 Randers, † 21.1.1931 Randers – DK ▭ Weilbach VIII.

Ussing, *Axel Petrus Theodorus* (Weilbach VIII) → **Ussing,** *Axel*

Ussing, *Elsebet*, architect, * 4.2.1915 Kopenhagen, † 19.10.1978 – DK ▭ Weilbach VIII.

Ussing, *J. L.* (Ussing, Johan Ludvig), painter, photographer, * 29.1.1813 Ribe, † 5.7.1899 Randers – DK ▭ Weilbach VIII.

Ussing, *Johan Ludvig* (Weilbach VIII) → **Ussing**, *J. L.*

Ussing, *Kjeld* (Ussing, Kjeld Juul), architect, * 21.4.1913 Heltborg, † 29.3.1977 – DK ▭ Weilbach VIII.

Ussing, *Kjeld Juul* (Weilbach VIII) → **Ussing**, *Kjeld*

Ussing, *Mette* (Ussing, Mette Lise), weaver, sculptor, * 23.11.1943 Frederiksberg – DK ▭ DKL II; Weilbach VIII.

Ussing, *Mette Lise* (DKL II; Weilbach VIII) → **Ussing**, *Mette*

Ussing, *Niels Christian Carl*, goldsmith, silversmith, * 1825 Uldum, l. 1870 – DK ▭ Bøje II.

Ussing, *Peder*, cabinetmaker, painter, * 27.1.1785 Ribe, † 8.2.1872 Ribe – DK ▭ Weilbach VIII.

Ussing, *Stephan (1828)* (Ussing, Stephan Peter Johannes Hjort), sculptor, * 15.9.1828 Ribe, † 19.7.1855 Kopenhagen – DK ▭ ThB XXXIV; Weilbach VIII.

Ussing, *Stephan (1868)* (Ussing, Stephan Peter Joh. Hjort; Ussing, Stephan Peter Johannes Hjort), architectural painter, * 17.6.1868 Skanderborg, † 13.3.1958 Frederiksberg – DK ▭ Neuwirth II; ThB XXXIV; Weilbach VIII.

Ussing, *Stephan Peter Joh. Hjort* (Neuwirth II; ThB XXXIV) → **Ussing**, *Stephan (1868)*

Ussing, *Stephan Peter Johannes Hjort* (ThB XXXIV; Weilbach VIII) → **Ussing**, *Stephan (1828)*

Ussing, *Stephan Peter Johannes Hjort* (Weilbach VIII) → **Ussing**, *Stephan (1868)*

Ussing, *Susanne*, interior designer, designer(?), * 29.11.1940 Frederiksberg, † 8.3.1998 Tårbæk – DK ▭ DKL II; Weilbach VIII.

Ussoff, *Timofej*, architect, * about 1700, † after 1740 – RUS ▭ ThB XXXIV.

Usta Abdullo → **Abdullah-Kulol**

Usta-Ibragim → **Ibragimov**

Ustād Muhammad Siyāh Qalam → **Meḥmed Siyah Qalem**

Ustapasidis, *Lazaros*, painter, * 29.3.1914 Phatsa (Pontos) – GR ▭ Lydakis IV.

Uster, *Heinrich (1761)* (Uster, Heinrich (1)), painter, * 1761 Zürich-Zollikon – CH ▭ ThB XXXIV.

Uster, *M. (?)*, painter, f. 1789 – CH ▭ ThB XXXIV.

Uster, *W. (?)* → **Uster**, *M. (?)*

Usteri, *Albert*, * 11.6.1830 Zürich, † 27.2.1914 Nyon – CH ▭ ThB XXXIV.

Usteri, *Caspar Albert* → **Usteri**, *Albert*

Usteri, *Hans*, glazier, glass painter, f. 1570, l. 1587 – CH ▭ ThB XXXIV.

Usteri, *Hans Kaspar*, goldsmith, * 19.7.1648 Zürich, † 25.10.1732 – CH ▭ Brun III.

Usteri, *Hans Konrad* → **Usteri**, *Konrad*

Usteri, *Hans Rudolf*, painter, * before 17.4.1625 Zürich, † 1690 Zürich – CH, I ▭ ThB XXXIV.

Usteri, *Heinrich*, master draughtsman, cartographer, * 1754 Zürich, † 1802 Zürich – CH ▭ ThB XXXIV.

Usteri, *Joh. Martin* → **Usteri**, *Martin*

Usteri, *Johann Jakob*, goldsmith, f. 1783 – CH ▭ Brun III.

Usteri, *Johann Martin* (DA XXXI; Flemig) → **Usteri**, *Martin*

Usteri, *Konrad*, landscape painter, * 19.4.1795, † 14.9.1873 – CH ▭ ThB XXXIV.

Usteri, *Martin* (Usteri, Johann Martin), master draughtsman, illustrator, * 14.2.1763 Zürich, † 29.7.1827 Rapperswil – CH ▭ DA XXXI; Flemig; ThB XXXIV.

Usteri, *Paul Maria*, painter, * 1764, † 13.12.1788 Rom – CH, I ▭ Brun III.

Usteri, *Paulus*, caricaturist, * 29.10.1768 or 14.2.1768 Zürich, † 13.10.1795 or 9.4.1831 Zürich – CH ▭ Flemig; ThB XXXIV.

Usteri, *Wilhelm*, goldsmith, * 7.1589 Zürich, l. 1611 – CH ▭ Brun III.

Usteri-Wegmann, *Hans Konrad* → **Usteri**, *Konrad*

Usteri-Wegmann, *Konrad* → **Usteri**, *Konrad*

Ustianowitsch, *Kornilo* (ThB XXXIV) → **Ustijanovyč**, *Kornylo Mykolajovyč*

Ustijanovyč, *Kornylo Mykolajovyč* (Ustianowicz, Kornilo), painter, * 1839 Vovkiv, † 22.7.1903 or 1904 Dovge (L'vov) – UA ▭ SChU; ThB XXXIV.

Ustinoff, *Iwan* (ThB XXXIV) → **Ustinov**, *Ivan*

Ustinov, *Aleksandr Vasil'evič*, photographer, * 1909 – RUS ▭ ArchAKL.

Ustinov, *Ivan Grigor'evič* (Ustinoff, Iwan), architect, * about 1700, † after 1740 – RUS ▭ ThB XXXIV.

Usto Kuli → **Džalilov**, *Kuli*

Usto Mulla Zoir → **Džabbarov**, *Mozair*

Usto Mullo Zoir → **Džabbarov**, *Mozair*

Usto-Mumin, *Aleksandr Vasil'evič* → **Nikolaev**, *Aleksandr Vasil'evič*

Ustor → **Mészáros**, *László*

Ustratoff, *Pjotr Nikolajewitsch* (ThB XXXIV) → **Ustratov**, *Petr Nikolaevič*

Ustratov, *Petr Nikolaevič* (Ustratoff, Pjotr Nikolajewitsch), sculptor, * 1816, † 7.3.1873 – RUS ▭ ThB XXXIV.

Ustre, *Pere*, cabinetmaker, sculptor, f. 1543 – E ▭ Ráfols III.

Usui, *Bumpei*, painter, f. 1938 – USA ▭ Falk.

Usunov, *Detschko* (Vollmer IV) → **Uzunov**, *Dečko*

Usunowa, *Mascha*, painter, * 1906 – BG ▭ Vollmer IV.

Uswald, *E.*, portrait miniaturist, f. 1797 – D ▭ ThB XXXIV.

Usye, *Jean d'*, carpenter, f. 1313 – F ▭ Brune.

Usyk, *Jakiv Oleksandrovyč*, wood carver, * 28.1.1872 Mar'janske, † 6.2.1961 Myrgorod – UA ▭ SChU.

Uszakiewicz, *Wasyl* (Ušakevyč, Vasyl'; Uschakewitsch, Wassilij), woodcutter, f. 1651 – UA ▭ SChU; ThB XXXIV.

Uta Uta, painter, * 1915 or 1920 Kintore Ranges (Northern Territory), † 14.12.1990 Alice Springs (Northern Territory) – AUS ▭ DA XXXI.

Uta Uta Jangala → **Uta Uta**

Utagawa → **Toyohiro**

Utagawa, *Yoshihide* (Utagawa Yoshihide), woodcutter, * 1832, † 1902 – J ▭ Roberts.

Utagawa, *Yoshiiku* (Utagawa Yoshiiku), woodcutter, illustrator, * 1833 Edo, † 1904 – J ▭ Roberts.

Utagawa Chimpei → **Hiroshige** (1826)

Utagawa Hidehisa → **Kunisada** (1848)

Utagawa Hirosada → **Hirosada**

Utagawa Ikusaburō → **Yoshiharu** (1828)

Utagawa Kahei → **Settei** (1710)

Utagawa Kenjirō → **Sadahide**

Utagawa Kinjirō → **Kuniteru** (1846)

Utagawa Koshirō → **Kuniteru** (1868)

Utagawa Kunifusa → **Kunifusa**

Utagawa Kunihiro → **Kunihiro**

Utagawa Kunikazu → **Kunikazu**

Utagawa Kunikiyo → **Kunikiyo** (1846)

Utagawa Kunikiyo → **Kunikiyo** (1886)

Utagawa Kunimaro → **Kunimaro** (1850)

Utagawa Kunimaru → **Kunimaru**

Utagawa Kunimasa (DA XXXI) → **Kunimasa**

Utagawa Kunimasa (3) → **Kunisada** (1823)

Utagawa Kunimasu → **Kunimasu**

Utagawa Kunimatsu → **Kunimatsu**

Utagawa Kunimitsu → **Kunimitsu**

Utagawa Kunimori → **Kunimori** (1818)

Utagawa Kunimori → **Kunimori** (1848)

Utagawa Kuninaga → **Kuninaga**

Utagawa Kuninobu → **Kuninobu** (1846)

Utagawa Kunisada (1) (DA XXXI) → **Kunisada** (1786)

Utagawa Kunisato → **Kunisato**

Utagawa Kuniteru → **Kuniteru** (1808)

Utagawa Kunitomi → **Kunitomi**

Utagawa Kunitora → **Kunitora**

Utagawa Kunitoshi → **Kunitoshi**

Utagawa Kunitsugu → **Kunitsugu**

Utagawa Kunitsuna → **Kunitsuna**

Utagawa Kuniyoshi (DA XXXI) → **Kuniyoshi**

Utagawa Kuniyuki → **Kuniyuki**

Utagawa Masaki → **Toyoharu**

Utagawa Matsugorō → **Kunimune**

Utagawa Nobukatsu → **Nobukatsu**

Utagawa Ōtomo → **Yoshikata** (1841)

Utagawa Sadahiro → **Sadahiro**

Utagawa Sadakage → **Sadakage**

Utagawa Sadamaro → **Sadamaru**

Utagawa Sadamaru → **Sadamaru**

Utagawa Sadamasu → **Kunimasu**

Utagawa Sadamasu → **Sadamasu**

Utagawa Sadatora → **Sadatora**

Utagawa Sadatora → **Sadatoshi**

Utagawa Sadayoshi → **Sadayoshi**

Utagawa Seimas → **Fusatane**

Utagawa Shigemaru → **Shigemaru**

Utagawa Shigenao → **Shigenao**

Utagawa Shōjirō → **Toyoharu**

Utagawa Shunshō → **Shunshō** (1830)

Utagawa Taizō → **Kuninao**

Utagawa Takenuichi → **Kunisada** (1848)

Utagawa Tokutarō → **Hiroshige** (1797)

Utagawa Tōtarō → **Yoshifuji**

Utagawa Toyoharu (DA XXXI) → **Toyoharu**

Utagawa Toyohiro (DA XXXI) → **Toyohiro**

Utagawa Toyohisa → **Toyohisa**

Utagawa Toyokuni (DA XXXI) → **Toyokuni** (1769)

Utagawa Toyomaru → **Toyomaru**

Utagawa Toyonobu → **Toyonobu** (1770)

Utagawa Toyonobu → **Toyonobu** (1886)

Utagawa Toyoshige → **Kunimatsu**

Utagawa Yasugorō → **Kuniyasu**

Utagawa Yasukiyo → **Yasukiyo**

Utagawa Yasushige → **Yasushige**

Utagawa Yoshihide (Roberts) → **Utagawa**, *Yoshihide*

Utagawa Yoshiiku (Roberts) → **Utagawa**, *Yoshiiku*

Utagawa Yoshikage → **Yoshikage** (1892)

Utagawa Yoshikata → Yoshikata (1841)
Utagawa Yoshikatsu → Yoshikatsu
Utagawa Yoshikazu → Yoshikazu
Utagawa Yoshimine → Yoshimine (1855)
Utagawa Yoshimune Kashima Yoshimune
→ Yoshimune
Utagawa Yoshimune Kashima Yoshimune
→ Yoshimura, Yoshimatsu
Utagawa Yoshitaka → Yoshitaka
Utagawa Yoshitaki → Yoshitaki
Utagawa Yoshitomi → Yoshitomi
Utagawa Yoshitora → Yoshitora
Utagawa Yoshitsuna → Yoshitsuna
Utagawa Yoshitsuru → Yoshitsuru
Utagawa Yoshiyuki → Yoshiyuki (1848)
Utagawe Hirokage → Hirokage
Utain, pewter caster, f. 1747 – CH
□ Bossard.
Utakuni, woodcutter, illustrator, * 1777
Edo, † 1827 – J □ Roberts.
Utamaro (1753) (Utamaro, Kitagawa;
Utamaro (1754); Kitagawa Utamaro;
Utamaro (1)), painter, master
draughtsman, woodcutter, * 1753 or
1754 Kawagoe or Edo(?), † 19.6.1806
or 31.10.1806 Edo – J □ DA XVIII;
ELU IV; Roberts; ThB XXXIV.
Utamaro (1806) (Utamaro (2)), painter,
master draughtsman, woodcutter, f. about
1806, l. 1831(?) – J □ Roberts;
ThB XXXIV.
Utamaro, Kitagawa (ELU IV) →
Utamaro (1753)
Utamaru → Utamaro (1753)
Utamasa → Gessai (1787)
Utamasa → Gessai (1846)
Utamasa (1761) (Utamasa (1)), woodcutter,
copper engraver(?), * 1761, † 8.4.1810
– J □ ThB XXXIV.
Utande, Gregorio, painter, f. 1601 – E
□ ThB XXXIV.
Utanobu, Shōsenin → Shōsen'in
Utanosuke → Gankyō
Utanosuke → Ganryō
Utanosuke (ThB XXXIV) → Yukinobu
(1513)
Utbult, Angela (Utbult, Henrietta Angela),
painter, graphic artist, textile artist,
* 30.6.1940 Hönö (Öckerö socken) – S
□ Konstlex.; SvK; SvKL V.
Utbult, Greta → Utbult, Greta Linnéa
Utbult, Greta Linnéa, painter, mosaicist,
* 13.5.1914 Öckerö – S □ SvKL V.
Utbult, Henrietta Angela (SvKL V) →
Utbult, Angela
Utchison, miniature painter, f. 1791 – GB
□ Foskett; Schidlof Frankreich.
Utchisson → Utchison
Utech, Bogislav Friedr. Gotthilf, sculptor,
architect, * 2.3.1782 Heydebreck,
† 25.11.1829 Belgard – PL, D
□ ThB XXXIV.
Utech, Joachim (Utech, Joachim Christoph
Ludwig), stone sculptor, wood sculptor,
* 15.5.1889 Belgard, † 1960 Marburg
(Lahn) – PL, D □ ThB XXXIV;
Vollmer IV; Vollmer VI.
Utech, Joachim Christoph Ludwig (ThB
XXXIV) → Utech, Joachim
Utecht, August, painter, lithographer,
f. 1842, l. 1856 – D □ ThB XXXIV.
Utei → Seigai
Utel, Ferry → Hutel, Ferry
Uten, Hans, goldsmith, f. 1608, l. 1617
– D □ ThB XXXIV.
Uten Zwane, Nicolas, sculptor, * Brüssel,
f. 1433 – B, NL □ ThB XXXIV.
Utenheim, Johann von, bookbinder,
f. about 1472 – F □ ThB XXXIV.
Utenhove, Georis → Utenhove, Joris

Utenhove, Joris, painter, f. 1451 – B, NL
□ ThB XXXIV.
Utenhove, Martin van, architect,
* Mechelen, f. about 2.6.1434 – B
□ ThB XXXIV.
Utens, Domenico, painter, * 2.7.1589
Carrara, † 1657 – I □ DEB XI;
ThB XXXIV.
Utens, Giusto, painter, f. 2.7.1588,
† before 19.7.1609 – I □ DEB XI;
ThB XXXIV.
Utens, Marius → Uije, Wilhelmus van
Utens, Marius → Utens, Marius Alfonsus
Leo Marie
Utens, Marius Alfonsus Leo Marie,
goldsmith, enamel artist, artisan,
* 26.10.1942 Echt (Limburg) – NL
□ Scheen II.
Utenwael, Joachim Antonisz. → Wtewael,
Joachim Antonisz.
Utenwael, Paulus → Wtewael, Paulus
Utermargk, Dietrich → Utermarke,
Dirich
Utermark, Dietrich (Rump) →
Utermarke, Dirich
Utermarke, Dietrich → Utermarke,
Dirich
Utermarke, Dirich (Utermark, Dietrich),
goldsmith, * about 1565(?) Lüneburg,
l. 1635 – D □ Rump; ThB XXXIV.
Utersprot, Hendrich, tapestry knitter,
f. 1586 – DK □ Weilbach VIII.
Utešenić, Ratko, stonemason – BiH
□ Mazalić.
Utewael, Paulus → Wtewael, Paulus
Uth, Max, landscape painter, * 24.11.1863
Berlin, † 15.6.1914 Hermannswerder
(Potsdam) – D □ ThB XXXIV.
Uthaug, Jørleif, painter, sculptor,
* 3.8.1911 Brækstad (Ørlandet), † 1990
– N □ NKL IV.
Uther, Baptista van → Uther, Johan
Baptista van
Uther, Baptista von (SvK) → Uther,
Johan Baptista van
Uther, Johan Baptista van (Uther, Baptista
von), painter, * about 1560, † 10.1597
– S □ DA XXXI; SvK; SvKL V;
Uthke, Hilde, sculptor, * 1906 Bad
Oeynhausen – D □ Wolff-Thomsen.
Uthuslien, Hans, master draughtsman,
sculptor, wood carver, painter,
* 16.6.1858 Sørskogbygda (Elverum),
† 20.8.1934 Sockenbacha (Finnland) – N
□ NKL IV.
Utiger, gunmaker, f. about 1683 – CH
□ Brun III.
Utiger, Wendelin → Utinger, Wendelin
Utili, Andrea, painter, f. 1482, † before
1502 – I □ DEB XI; ThB XXXIV.
Utili, Gaetano, copper engraver, f. 1842,
l. about 1880 – I □ Comanducci V;
DEB XI; Servolini.
Utili, Giov. Batt. (ThB XXXIV) → Utili,
Giovanni Battista.
Utili, Giovanni Battista. (Utili, Giov.
Batt.), painter, f. 1505, l. 1515 – I
□ ThB XXXIV.
Utilla, Martín de → Autillo, Martín de
Utillo, Martín de → Autillo, Martín de
Utillo, Ramón de → Autillo, Ramón de
Utin, André (1643), pewter caster,
f. 2.2.1643 – CH □ Bossard.
Utin, André (1736), pewter caster, f. 1736,
l. 1772 – CH □ Bossard; ThB XXXIV.
Utin, Etienne, pewter caster, f. 26.1.1643
– CH □ Bossard.
Utin, François, pewter caster, f. 26.1.1643
– CH □ Bossard.

Utin, I. I. → Utin, Jean-Jacques-Samuel
Utin, Jean-Jacques-Samuel, pewter caster,
f. about 1740(?) – CH □ Bossard.
Utin, Jehan, pewter caster, f. 3.11.1699,
† 10.1.1731 – CH □ Bossard.
Utin, Pierre, pewter caster, f. 2.2.1643
– CH □ Bossard.
Utin, Pierre-André → Utin, André (1736)
Utinello, Nicolò, bell founder, f. 1596
– CH □ ThB XXXIV.
Utinger, Gebhard, architect, painter,
sculptor, artisan, * 2.4.1874 or 3.4.1874
Baar (Zug), † 12.1.1960 Zürich – PL,
CH □ Plüss/Tavel II; ThB XXXIV;
Vollmer VI.
Utinger, W. B. Christen → Utinger, W.
B. Christian
Utinger, W. B. Christian, sculptor,
* 19.3.1819 Zug, † 1.4.1893 Zug – I,
CH □ ThB XXXIV.
Utinger, Wendelin, bell founder,
* 1.5.1751 Baar (Zug), † 15.7.1822
Konstanz – CH □ ThB XXXIV.
Utišenović, Đuka, stonemason, f. 1417,
l. 1455 – HR □ ELU IV.
Utješenović, Juraj → Utišenović, Đuka
Utke, A., porcelain painter, f. 1897,
l. 1904 – DK □ Neuwirth II.
Utkin, Igor' Vladimirovič, photographer,
* 15.2.1942 Moskau – RUS
□ ArchAKL.
Utkin, Nikolai Iwanowitsch (ThB XXXIV)
→ Utkin, Nikolaj Ivanovič
Utkin, Nikolaj Ivanovič (Utkin, Nikolai
Iwanowitsch), copper engraver,
* 19.5.1780 Tver', † 17.3.1868 St.
Petersburg – RUS □ Kat. Moskau I;
ThB XXXIV.
Utkin, Nil Manuilovič (Utkin, Nil
Manuilovich), portrait painter, f. 1801
– RUS □ Milner.
Utkin, Nil Manuilovich (Milner) → Utkin,
Nil Manuilovič
Utkin, P. (Vollmer VI) → Utkin, Petr
Savvič
Utkin, Pavel Petrovič (Utkin, Pawel
Petrowitsch), medalist, * 1808,
† 17.2.1852 St. Petersburg – RUS
□ Kat. Moskau I; ThB XXXIV.
Utkin, Pawel Petrowitsch (ThB XXXIV)
→ Utkin, Pavel Petrovič
Utkin, Petr Savvič (Utkin, Petr Savvich;
Utkin, P.), painter, * 1877 Tambov,
† 1934 Leningrad – RUS □ Milner;
Vollmer VI.
Utkin, Petr Savvich (Milner) → Utkin,
Petr Savvič
Utley, Samuel, architect, f. 1868, l. 1891
– GB □ DBA.
Utley, William L., portrait painter, f. about
1830 – USA □ Groce/Wallace.
Utley, Windsor, painter, * 1920 – USA
□ Vollmer IV.
Utne, Lars, sculptor, * 24.11.1862
Ullensvang or Utne (Ullensvang),
† 8.8.1922 Asker (Norwegen) – N,
D □ NKL IV; ThB XXXIV.
Utpatel, C., illustrator, f. before 1869 – D
□ Ries.
Utpatel, Frank Albert Bernhardt,
painter, illustrator, graphic artist,
* 4.3.1905 Waukegan (Illinois) – USA
□ EAAm III; Falk.
Utpluten, Thomas → Ophusen, Thomas
Utray, Xavier, painter, architect, * 1945
Madrid – E □ Calvo Serraller.
Utrecht, van → Van der Meer, Johann

Utrecht, *Adriaen van* (Van Utrecht, Adriaen), fruit painter, animal painter, still-life painter, flower painter, * 12.1.1599 Antwerpen, † 1652 or 5.10.1653 Antwerpen – B ∞ Bernt III; DA XXXI; DPB II; Pavière I; ThB XXXIV.

Utrecht, *Casin d'*, sculptor, f. 1495, l. 1496 – F ∞ Beaulieu/Beyer.

Utrecht, *Cristovam de* → **Utréque,** *Cristovam de*

Utrecht, *Cristóvão de* (Pamplona V) → **Utréque,** *Cristovam de*

Utrecht, *Gisbertus van* (SvKL V) → **Gisbertus van Utrecht**

Utrecht, *Guillem*, wood sculptor, f. 1491, l. 1499 – E ∞ Ráfols III.

Utrecht, *Jacques van*, sculptor, f. 1663, † 11.4.1728 – B, NL ∞ ThB XXXIV.

Utrecht, *João de* (Pamplona V; ThB XXXIV) → **João de Utrecht**

Utrechtsche Kobell, *der* → **Kobell,** *Jan* (1778)

Utréque, *Cristovam de* (Utrecht, Cristóvão de), painter, * 1498, † 1557 or 1566 (?) – NL, P ∞ Pamplona V; ThB XXXIV.

Utreque, *João de* → **João de Utrecht**

Utrera, *E.*, lithographer, f. 1801 – E ∞ Páez Rios III.

Utrera y Cadenas, *José*, history painter, portrait painter, * 26.12.1827 Cádiz, † 8.5.1848 Cádiz or Madrid – E ∞ Cien años XI; ThB XXXIV.

Utriainen, *Raimo*, sculptor, * 24.9.1927 Kuopio, † 27.4.1994 – SF ∞ DA XXXI; Koroma; Kuvataiteilijat.

Utriainen, *Raimo Arvi Johannes* → **Utriainen,** *Raimo*

Utrilla, *Hipólito*, painter, f. 1854 – E ∞ Cien años XI.

Utrillo, *Lucie* → **Valore,** *Lucie*

Utrillo, *Maurice*, painter, lithographer, * 25.12.1883 or 26.12.1883 Paris, † 5.11.1955 Dax – F ∞ Bénézit; DA XXXI; Edouard-Joseph III; ELU IV; Huyghe; ThB XXXIV; Vollmer IV.

Utrillo, *Miguel* (Utrillo Morlius, Miguel), painter, * 1862 Barcelona, † 1.1934 Sitges – E, F ∞ Calvo Serraller; Cien años XI; Edouard-Joseph Suppl.; Ráfols III; Vollmer IV.

Utrillo, *Pedro de*, sculptor, f. 1459, l. 1472 – E ∞ ThB XXXIV.

Utrillo Morlius, *Miguel* (Cien años XI; Ráfols III, 1954) → **Utrillo,** *Miguel*

Utrillo Viadera, *Antoni* (Utrillo Viadera, Antonio), painter, master draughtsman, * 1867 Barcelona, † 1944 Barcelona – E, F ∞ Cien años XI; Ráfols III.

Utrillo Viadera, *Antonio* (Cien años XI) → **Utrillo Viadera,** *Antoni*

Utsal, *Salme*, painter, * 1907 Estland – S ∞ SvKL V.

Utsch, *Erich Walter*, commercial artist, * 13.10.1907 Daaden (Westerwald) – D ∞ Vollmer VI.

Utsch, *Friedrich* → **Utsch,** *Friedrich Wilhelm*

Utsch, *Friedrich Wilhelm*, illustrator, f. before 1907, l. 1925 – D ∞ Ries.

Utsond, *Gunnar* → **Utsond,** *Gunnar Karenius*

Utsond, *Gunnar Karenius*, sculptor, * 31.8.1864 Kviteseid, † 27.1.1950 Kviteseid – N ∞ NKL IV; ThB XXXIV.

Utsumi, *Kichidō* (Utsumi Kichidō), woodcutter, illustrator, * 1852 Tsuruga, † 1925 – J, RC ∞ Roberts.

Utsumi Fuku → **Utsumi,** *Kichidō*

Utsumi Kichidō (Roberts) → **Utsumi,** *Kichidō*

Utsumi Unseki → **Unseki**

Uttam, miniature painter, f. 1751 – IND ∞ ArchAKL.

Uttam Paswan, painter, * about 1970 – IND ∞ ArchAKL.

Uttecht, *Rudolf*, painter, * 12.11.1900 Leipzig – D ∞ Vollmer IV.

Utten, *Hans*, maker of silverwork, f. 1608, l. 1626 – D ∞ Kat. Nürnberg.

Uttenhofer, *Hanns*, goldsmith, f. 1472, l. 1503 – D ∞ ThB XXXIV.

Utter, *André*, portrait painter, landscape painter, still-life painter, * 20.3.1886 Paris, † 7.2.1948 Paris – F ∞ Bauer/Carpentier V; Bénézit; Edouard-Joseph III; Schurr V; ThB XXXIV; Vollmer IV.

Utter, *Baptista van* → **Uther,** *Johan Baptista van*

Utter, *Johan Baptista van* → **Uther,** *Johan Baptista van*

Utter, *Marie-Clémentine* → **Valadon,** *Suzanne*

Utterhielm, *Eric* (SvKL V) → **Utterhielm,** *Erik*

Utterhielm, *Erik* (Utterhielm, Eric), enamel painter, * 14.9.1662 Stockholm, † 25.6.1717 Stockholm – S ∞ SvK; SvKL V; ThB XXXIV.

Utterhjelm, *Eric* → **Utterhielm,** *Erik*

Utterman, *Jacob Leonard*, master draughtsman, lithographer, f. 1833 – S ∞ SvKL V.

Utterman, *Tobias*, painter, f. 1723, l. 1728 – S ∞ SvKL V.

Utterson, *Edward Venon*, watercolourist, master draughtsman, * about 1776 Fareham (Hampshire), † 1852 Brighton (East Sussex) – GB ∞ Grant; Mallalieu.

Utterson, *Emily*, painter, f. 1875 – GB ∞ Wood.

Uttersprock, *Henrik*, tapestry knitter, f. about 1564, l. 1569 – S ∞ SvKL V.

Uttl, *Karel*, sculptor, * 1874, † 1.11.1940 Prag – CZ ∞ Toman II.

Uttner, *J.*, stonemason, sculptor, f. 1772, l. 1779 – SK ∞ ArchAKL.

Uttner, *Leonhard*, building craftsman, * Passau, f. 31.12.1589, l. 25.10.1591 – A, D ∞ ThB XXXIV.

Uttner, *Urban Leonhard* → **Uttner,** *Leonhard*

Uttummi, *Ubaldo* → **Ultimoni,** *Ubaldo*

Utz, *Georg* → **Uz,** *Georg*

Utz, *Georg F.* → **Uz,** *Georg*

Utzcheneider, *Paul* → **Utzschneider,** *Paul*

Utzian-Apostolopulu, *Mathildi*, painter, * Pyrgos, f. 1953 – GR ∞ Lydakis IV.

von Utzingen, *Heini* (Bossard) → **Heini von Utzingen**

Utzmair, *Jerg*, goldsmith, f. 1598, † 1621 – D ∞ Seling III.

Utzmülner, *Andreas* → **Ulemiller,** *Andreas*

Utzon, *Jan*, architect, * 27.9.1944 Stockholm – DK, S ∞ Weilbach VIII.

Utzon, *Jørn* (Utzon, Jørn Oberg), architect, * 9.4.1918 Kopenhagen – DK, AUS ∞ DA XXXI; DKL II; ELU IV; Vollmer IV; Vollmer VI; Weilbach VIII.

Utzon, *Jørn Oberg* (DA XXXI) → **Utzon,** *Jørn*

Utzon, *Kim*, architect, * 1.1.1957 Frederiksberg – DK ∞ Weilbach VIII.

Utzon, *Lin*, maker of printed textiles, gobelin weaver, designer, * 21.5.1946 Frederiksberg – DK ∞ DKL II; Weilbach VIII.

Utzon-Frank, *Aksel Einar* → **Utzon-Frank,** *Einar*

Utzon-Frank, *Axkel Ejnar* → **Utzon-Frank,** *Einar*

Utzon-Frank, *Bomand* (Utzon-Frank, Jørgen Bomand), sculptor, * 24.7.1917 Kopenhagen, † 16.3.1964 – DK ∞ Vollmer IV; Weilbach VIII.

Utzon-Frank, *Einar*, sculptor, * 30.3.1888 Kopenhagen, † 15.7.1955 Kopenhagen – DK ∞ ELU IV; ThB XXXIV; Vollmer IV; Weilbach VIII.

Utzon-Frank, *Jørgen Bomand* (Weilbach VIII) → **Utzon-Frank,** *Bomand*

Utzschneider, *Paul*, ceramist, f. 1770, l. 1810 – F ∞ ThB XXXIV.

Utzschneider und Co → **Utzschneider,** *Paul*

Utzwanger, *Georg* → **Atzwanger,** *Georg* (1703)

Uusikylä, *Einari* (Uusikylä, Kaarlo Einari Aleksanteri; Uusikylä, Kaarlo Einari), landscape painter, * 9.1.1890 Vaasa, l. 1970 – SF ∞ Koroma; Kuvataiteilijat; Paischeff; Vollmer IV.

Uusikylä, *Kaarlo Einari* (Paischeff) → **Uusikylä,** *Einari*

Uusikylä, *Kaarlo Einari Aleksanteri* (Koroma; Kuvataiteilijat) → **Uusikylä,** *Einari*

Uusikylä, *Pentti* → **Uusikylä,** *Pentti Tapio*

Uusikylä, *Pentti Tapio*, painter, * 23.11.1923 or 24.11.1923 Vaasa – SF ∞ Koroma; Kuvataiteilijat.

Uuteneng, *Joh.*, painter, f. 12.6.1559, l. 23.7.1559 – I, NL ∞ ThB XXXIV.

Uutmaa, *Richard* (Uutmaa, Richard Gustavovich; Uutmaa, Richard Gustavovič), landscape painter, * 29.9.1905 or 12.10.1905 Al't'ja, † 18.5.1977 Tallinn – EW ∞ KChE V; Milner; Vollmer IV.

Uutmaa, *Richard Gustavovič* (KChE V) → **Uutmaa,** *Richard*

Uutmaa, *Richard Gustavovich* (Milner) → **Uutmaa,** *Richard*

Uv, *Tørres Evensen*, rose painter, * 1779 Oppdal, † 1809 Trondheim – N ∞ NKL IV.

Uva, *Cesare*, painter, * Avellino, f. 1877, l. 1883 – I ∞ Comanducci V; DEB XI.

Uvarov, *Mykola Mytrofanovyč*, painter, * 1861 Bogoduchiv, l. 1908 – UA, RUS ∞ SChU.

Uvarov, *St.*, painter, * 1854, † 1.1936 Radvanovice – CZ ∞ Toman II.

Uvažnyj, *Michail Pavlov* → **Aleksandrov,** *Michail Pavlovič*

Uvažnyj, *Michail Pavlovič* → **Aleksandrov,** *Michail Pavlovič*

Uvažnyj, *Vasilij Pavlovič* → **Aleksandrov,** *Vasilij Pavlovič*

Uvedale, *S.* (Pavière III.1) → **Uvedale,** *Samuel*

Uvedale, *Samuel* (Uvedale, S.), fruit painter, veduta painter, portrait painter, flower painter, miniature painter (?), f. about 1828, l. about 1850 – GB ∞ Foskett; Johnson II; Pavière III.1; Strickland II; ThB XXXIV; Wood.

Uvgård, *Albert Harry*, sculptor, painter, * 23.9.1913 Mölleberga – S ∞ SvKL V.

Uvgård, *Harry* → **Uvgård,** *Albert Harry*

Uvodić, *Andeo* (Uvodić, Angjeo), graphic artist, painter, * 1880 or 2.10.1881 Split, † 6.2.1942 – HR, A ∞ ELU IV; ThB XXXIV.

Uvodić, *Angjeo* (ThB XXXIV) → **Uvodić,** *Andeo*

Uwangwe → **Akinjogunla,** *Akinjogunla*

Uwatse, *Chinwe,* painter, * 31.1.1960 Port Harcourt – WAN ⊐ Nigerian artists.

Uwatse, *Chinwe Cynthia Anne* → **Uwatse,** *Chinwe*

Uwechia, *Nkiru,* painter, f. 1976 – WAN, USA, CDN ⊐ Nigerian artists.

Uwins, *James,* landscape painter, f. 1836, l. 1871 – GB ⊐ Grant; Johnson II; Wood.

Uwins, *Thomas,* topographical draughtsman, master draughtsman, illustrator, miniature painter, * 24.2.1782 or 25.2.1782 Pentonville (London), † 25.8.1857 or 26.8.1857 Staines – GB ⊐ DA XXXI; Foskett; Grant; Houfe; Johnson II; Mallalieu; ThB XXXIV; Wood.

Ux, *Pere,* silversmith, f. 1579 – E ⊐ Ráfols III.

Uxa, *Konrád Vilém* (Toman II) → **Uxa,** *W. Konrad*

Uxa, *W. Konrad* (Uxa, Konrád Vilém), architectural painter, still-life painter, * 1885 Brünn, l. before 1940 – CZ ⊐ ThB XXXIV; Toman II.

Uyà de Curdumí, *Carme,* embroiderer, f. 1884, l. 1892 – E ⊐ Ráfols III.

Uyeno, *Sekishun M.,* painter, f. before 1925 – USA ⊐ Hughes.

Uyl, *C. den,* flower painter, f. 1601 – NL ⊐ Pavière I; ThB XXXIV.

Uyl, *Jan* → **Uyl,** *Jan Jansz. den* (1624)

Uyl, *Jan Jansz den* → **Uyl,** *Jan Jansz. den* (1595)

Uyl, *Jan Jansz* (Pavière I) → **Uyl,** *Jan Jansz. den* (1595)

Uyl, *Jan Jansz. van den* (1) → **Uyl,** *Jan Jansz. den* (1595)

Uyl, *Jan Jansz. den (1595)* (Uyl, Jan Jansz), etcher, still-life painter, * 1595 or 1596 or 1595 Amsterdam or Utrecht, † 1639 or 1640 or 1640 Amsterdam – NL ⊐ Bernt III; Pavière I; ThB XXXIV.

Uyl, *Jan Jansz. den (1624)* (Uyl de Oude, Johannes den; Uyl, Jan), painter, etcher, master draughtsman, * about 1624 Amsterdam (?) or Amsterdam, † after 1702 – NL ⊐ Waller.

Uyl, *Jan Jansz. van den* (2) → **Uyl,** *Jan Jansz. den* (1624)

Uyl, *Johannes van den* → **Uyl,** *Jan Jansz. den* (1595)

Uyl, *Johannes Jansz. den* (1) → **Uyl,** *Jan Jansz. den* (1595)

Uyl de Oude, *Johannes den* (Waller) → **Uyl,** *Jan Jansz. den* (1624)

Uyldert-Mayer, *Lotte,* painter, sculptor, f. 1939 – NL ⊐ Mak van Waay.

Uylenborch, *Gerard* → **Uylenburgh,** *Gerrit*

Uylenborch, *Gerrit* → **Uylenburgh,** *Gerrit*

Uylenborch, *Hendrick* → **Uylenburgh,** *Hendrick*

Uylenburch, *Gerrit* → **Uylenburgh,** *Gerrit*

Uylenburch, *Hendrick* → **Uylenburgh,** *Hendrick*

Uylenburch, *Hendrick von* → **Uylenburgh,** *Hendrick*

Uylenburch, *Rombout van* → **Uylenburgh,** *Rombout*

Uylenburgh, *Rombout van* → **Uylenburgh,** *Rombout*

Uylenburg, *Jumffer,* flower painter, f. about 1687 – NL ⊐ Pavière I; ThB XXXIV.

Uylenburgh, *David,* painter, f. 1655 – D, NL ⊐ ThB XXXIV.

Uylenburgh, *Gerrit,* landscape painter, portrait painter, * about 1626 Amsterdam, † about 1690 England – NL, GB ⊐ DA XXXI; ThB XXXIV; Weilbach VIII.

Uylenburgh, *Hendrick,* painter, * 1584 or 1589, † about 1660 – NL ⊐ ThB XXXIV.

Uylenburgh, *Rombout van* → **Uylenburgh,** *Rombout*

Uylenburgh, *Rombout,* painter, f. 1610, † before 8.3.1628 – NL, PL ⊐ ThB XXXIV.

Uyōm → **Kwŏn Ton-in**

Uyovbisere, *Abraham,* painter, * 18.7.1963 Burutu – WAN ⊐ Nigerian artists.

Uyt den Broeck, *Moysesz van* → **Uyttenbroeck,** *Moysesz van*

Uytenbogaardt, *Roelof Sarel,* architect, * 23.6.1933 Kapstadt – ZA ⊐ DA XXXI.

Uytenbogaart, *Abraham,* portrait painter, miniature painter, architect, lithographer, * 23.10.1803 Hoorn (Noord-Holland), † 18.2.1865 Utrecht (Utrecht) – NL ⊐ Scheen II; ThB XXXIV; Waller.

Uytenbogaart, *Isaac* (Uittenbogaerd, Izaac; Uytenbogaart, Izaäk), landscape painter, still-life painter, genre painter, * before 15.2.1767 Amsterdam (Noord-Holland), † 17.5.1831 Amsterdam (Noord-Holland) – NL ⊐ Pavière II; Scheen II; ThB XXXIV.

Uytenbogaart, *Izaäk* (ThB XXXIV) → **Uytenbogaart,** *Isaac*

Uytenbogaart, *Izaak* → **Uytenbogaart,** *Isaac*

Uytenbogaerd, *Izaäk* → **Uytenbogaart,** *Isaac*

Uytenbroeck, *Matheus Moysesz van* → **Wittenbroeck,** *Matheus Moysesz van*

Uytenbroeck, *Moyses van* → **Uyttenbroeck,** *Moysesz van*

Uytenbroeck, *Moysesz van* → **Uyttenbroeck,** *Moysesz van*

Uytenbrouck, *Moysesz van* → **Uyttenbroeck,** *Moysesz van*

Uytenwael, *Paulus* → **Wtewael,** *Paulus*

Uytewael, *Joachim Antonisz.* → **Wtewael,** *Joachim Antonisz.*

Uytrecht, *Jacques van* → **Utrecht,** *Jacques van*

Uyttenbroeck, *Jan van,* painter, * 1585 (?), † before 27.1.1651 – NL ⊐ ThB XXXIV.

Uyttenbroeck, *Moses van* (Bernt III) → **Uyttenbroeck,** *Moysesz van*

Uyttenbroeck, *Moses Matheusz. van* (DA XXXI) → **Uyttenbroeck,** *Moysesz van*

Uyttenbroeck, *Moysesz van* (Uyttenbroeck, Moses Matheusz. van; Uyttenbroeck, Moses van; Wttenbroeck, Moyses van), etcher, landscape painter, copper engraver, master draughtsman, * 1584 (?) or about 1590 or about 1600 Den Haag, † before 10.7.1647 or 1648 Den Haag – NL ⊐ Bernt III; DA XXXI; ThB XXXIV; Waller.

Uyttenbrouck, *Moysesz van* → **Uyttenbroeck,** *Moysesz van*

Uyttenhooven, *Adriaan,* lithographer, master draughtsman, * 29.3.1822 Vlissingen (Zeeland), † 11.12.1878 Den Haag (Zuid-Holland) – NL ⊐ Scheen II; Waller.

Uytter-Limmege, *Wouter* (ThB XXXIV) → **Uiterlimmige,** *Wouter*

Uytterelst, *Jean-Paul* → **Relst,** *Jan*

Uytterelst, *Jean-Paul dit Jean Relst* → **Relst,** *Jan*

Uyttterhoeve, *J.,* painter, f. 1777 – B ⊐ DPB II; ThB XXXIV.

Uytterschaut, *Victor,* still-life painter, landscape painter, marine painter, * 17.11.1847 Brüssel, † 4.10.1917 Boulogne-sur-Mer (Pas-de-Calais) – B, D, A ⊐ DPB II; Pavière III.2; ThB XXXIV.

Uyttersprot, *Jan,* copper engraver, f. 5.10.1574 – B, NL ⊐ ThB XXXIV.

Uytvanck, *Benoît van* → **Uytvanck,** *Joseph van*

Uytvanck, *Benoît van,* sculptor, restorer, * 25.6.1857 Hamme, † 6.11.1927 Löwen – B ⊐ ThB XXXIV.

Uytvanck, *Joseph van,* sculptor, * 27.7.1884 Löwen, l. before 1958 – B ⊐ ThB XXXIV; Vollmer IV.

Uytvanck, *Joseph François Benoît van* → **Uytvanck,** *Joseph van*

Uytvanck, *Valentijn van* → **Uytvanck,** *Valentin van*

Uytvanck, *Valentin van* (Uytvanck, Valentin Edgar van; Uytvanck, Valentin Edgardus van), painter, master draughtsman, woodcutter, linocut artist, * 24.11.1896 Antwerpen, † 25.3.1950 Cochem – NL ⊐ Scheen II; ThB XXXIV; Vollmer IV; Waller.

Uytvanck, *Valentin Edgar van* (ThB XXXIV; Waller) → **Uytvanck,** *Valentin van*

Uytvanck, *Valentin Edgardus van* (Scheen II) → **Uytvanck,** *Valentin van*

Uyūshi → **Mitsuhiro** (1579)

Uz, *Georg,* cartographer, * 1742 Nürnberg, † 1796 (?) – D ⊐ ThB XXXIV.

Uz, *Georg F.* → **Uz,** *Georg*

Uz, *Joh. Georg Jeremias,* faience painter, * 23.4.1732 Ansbach, l. 1754 – D ⊐ Sitzmann.

Uz, *Joh. Leonhard,* faience painter, porcelain painter, * 18.7.1706 Crailsheim, l. 1754 – D ⊐ Sitzmann; ThB XXXIV.

Uzaemon → **Ryōshō** (1680)

Uzal, *Francisco Hipólito,* master draughtsman, * 30.6.1913 La Plata – RA ⊐ EAAm III.

Uzan → **Imei**

Uzan → **Shirai,** *Uzan*

Uzanne, *Jules,* painter, * Versailles, f. before 1844, l. 1861 – F ⊐ ThB XXXIV.

Uzarski, *Adolf,* painter, master draughtsman, illustrator, graphic artist, poster artist, * 14.4.1885 Ruhrort, † 1970 Düsseldorf – D ⊐ Ries; ThB XXXIV; Vollmer IV.

Uzdański, *Stanisław,* portrait painter, graphic artist, * about 1890 Warschau (?), † 1939 or 1945 – PL ⊐ Vollmer IV.

Uždil, *Jaromír,* painter, * 22.2.1915 Náchod – CZ ⊐ Toman II.

Uzelac, *Milivoj* (Uzelac, Milivoy), painter, illustrator, sculptor, decorator, * 23.7.1897 or 26.7.1897 or 27.7.1897 Mostar, l. before 1966 – F, BiH ⊐ Edouard-Joseph III; ThB XXXIV; Toman II; Vollmer IV.

Uzelac, *Milivoy* (Edouard-Joseph III) → **Uzelac,** *Milivoj*

Uzès → **Lemot,** *J.*

Uzès, *Anne d',* sculptor, * 10.2.1847 Paris, † 3.2.1933 (Schloß) Dampierre – F ⊐ ThB XXXIV.

Uziel, *Luisa,* painter, * Venedig, f. 1870, † Genua, l. 1892 – I ⊐ Beringheli.

Uziemblo, *Henryk,* painter, graphic artist, artisan, * 27.2.1879 Krze (Krakau), l. before 1940 – PL ▭ ThB XXXIV; Vollmer VI.

Uzime, painter, collagist, * 1937 Bensberg – P, D ▭ Tannock.

Uzlová, *Milča,* flower painter, landscape painter, * 16.9.1883 Rychnov nad Kněžnou, l. 1935 – CZ ▭ Toman II.

Uzorinac, *Mirko,* portrait painter, landscape painter, caricaturist, * 2.2.1891 Gospić, † 28.6.1960 Dol kod Celja – HR ▭ ELU IV; ThB XXXIV.

Uzuidan, *Juan Antonio,* architect, f. about 1741 – E ▭ ThB XXXIV.

Uzum, *Paul,* graphic artist, poster artist, illustrator, * 8.6.1911 Lublin – RO, PL ▭ Barbosa.

Uzum, *Sofia,* graphic artist, * 15.8.1911 Cetatea Albă – RO ▭ Barbosa.

Uzun, *Ibrahim,* calligrapher, f. 1766 – BiH ▭ Mazalić.

Uzunov, *Dečko* (Uzunov, Dečko Christov; Usunov, Detschko), painter, * 22.2.1899 Kazanlăk, † 1986 – BG ▭ EIIB; ELU IV; Marinski Živopis; Vollmer IV.

Uzunov, *Dečko Christov* (Marinski Živopis) → **Uzunov,** *Dečko*

Uzzell, *Glyn,* painter, lithographer, screen printer, illustrator, stage set designer, * 5.3.1930 Swindon (Wiltshire) – GB, CH ▭ KVS; LZSK; Pamplona V.

Uzzell, *Onestus,* painter, f. 1939 – USA ▭ Hughes.

Uzzle, *Burk,* photographer, * 4.8.1938 Raleigh (North Carolina) – USA ▭ Naylor.

Uzzo, *Attilio,* painter, * 5.7.1919 Mailand – I ▭ Comanducci V.

V

V., *Francis* (Mistress) → **Sleeth,** *L. Mac D.*

V., *J. D.* → **Verwer,** *Justus*

Vaa, *Dyre* (Vaa, Dyre Kristofer), sculptor, painter, * 19.1.1903 Kviteseid, † 11.5.1980 Rauland – N ▱ NKL IV; ThB XXXIV; Vollmer V.

Vaa, *Dyre Kristofer* (NKL IV) → **Vaa,** *Dyre*

Vaa, *Rønnaug* → **Vaa,** *Rønnaug Elisabeth*

Vaa, *Rønnaug Elisabeth*, textile artist, * 18.2.1947 Askim – N ▱ NKL IV.

Vaa, *Tor*, sculptor, * 31.5.1928 Oslo – N ▱ NKL IV.

Vaad, *Ján*, painter, f. about 1733 – SK ▱ ArchAKL.

Vaagen, *Olav K.*, painter, * 12.10.1910 Rauland, † 2.3.1972 Lillehammer – N ▱ NKL IV.

Vaagslid, *Tor Sveinson* → **Øykjelid,** *Tor Sveinson*

Vaagsvold, *Alfred*, sculptor, painter, * 7.4.1946 Farsund – N ▱ NKL IV.

Vaal', *Anna Èduardovna* → **Wahl,** *Anna von*

Vaalen, *Wilhelmina Cornelia van*, painter, * 28.4.1924 Utrecht (Utrecht) – NL ▱ Scheen II.

Vaalen, *Willy van* → **Vaalen,** *Wilhelmina Cornelia van*

Vaalhout, *Johan*, goldsmith, f. 1731 – NL ▱ ThB XXXIV.

Vaamonde (EAAm III) → **Vaamonde,** *Joaquin*

Vaamonde, *Domingo de*, carver, f. 16.2.1638, l. 1641 – E ▱ Pérez Costanti; ThB XXXIV.

Vaamonde, *Joaquin* (Vaamonde; Vaamonde Cornide, Joaquín), painter, master draughtsman, * 1872 La Coruña, † 18.8.1900 Pazo de Meirás – E, RA ▱ Cien años XI; EAAm III; ThB XXXIV.

Vaamonde Cornide, *Joaquín* (Cien años XI) → **Vaamonde,** *Joaquin*

Vaandrager, *Jan*, master draughtsman, * 11.10.1882, † 26.6.1956 Den Haag (Zuid-Holland) – NL ▱ Scheen II.

Vaanila, *Veikko* → **Vaanila,** *Veikko Yrjö Olavi*

Vaanila, *Veikko Yrjö Olavi*, painter, * 31.10.1923 Helsinki – SF ▱ Kuvataiteilijat.

Vaarberg, *Joannes Christoffel*, painter, * 8.12.1828 Weesp (Noord-Holland), † 11.5.1871 Amsterdam (Noord-Holland) – NL ▱ Scheen II.

Vaardt, *A. van der*, painter, f. 1723 – NL ▱ ThB XXXIV.

Vaardt, *Jan van der* (DA XXXI) → **Vandervaart,** *John*

Vaart, *Jan Van der* → **Vaart,** *Jan van der* (1647)

Vaart, *Jan van der* (Vaart, Johannes Jacobus van der); artisan, potter, * 17.10.1931 Den Haag (Zuid-Holland) – NL ▱ Scheen II.

Vaart, *Jan van der (1647)*, painter, mezzotinter, restorer, master draughtsman, * 1647 or about 1647 Haarlem, † 1721 London – GB, NL ▱ ThB XXXIV; Waller.

Vaart, *Johannes Jacobus van der* (Scheen II) → **Vaart,** *Jan van der*

Vaart, *John van der* → **Vandervaart,** *John*

Vaarula, *Olavi*, painter, * 13.3.1927 Suojärvi, † 6.2.1989 Forssa – SF ▱ Koroma; Kuvataiteilijat.

Vaarula, *Onni Olavi* → **Vaarula,** *Olavi*

Vaarzon Morel → **Morel,** *Willem Ferdinand Abraham Isaac Vaarzon*

Vaarzon Morel, *Wilhelm Ferdinand Abraham Isaac* (Ries) → **Morel,** *Willem Ferdinand Abraham Isaac Vaarzon*

Vaarzon Morel, *Wilhelm Ferdinand Abraham Isaäc* (Mak van Waay) → **Morel,** *Willem Ferdinand Abraham Isaac Vaarzon*

Vaast, *Paul*, sculptor, painter, * 3.2.1879 Paris, l. before 1940 – F, NL ▱ Bénézit; ThB XXXIV.

Vaatstra, *Jan* → **Vaatstra,** *Jan Hielke*

Vaatstra, *Jan Hielke*, watercolourist, master draughtsman, etcher, lithographer, linocut artist, * 6.10.1926 Maasniel (Limburg) – NL ▱ Scheen II.

Vabbe, *Ado* (Vabbe, Ado Georgievič), painter, graphic artist, * 19.3.1892 Tapa, † 20.4.1961 Tartu – EW, RUS ▱ ChudSSSR II; KChE V.

Vabbe, *Ado Georgievič* (ChudSSSR II; KChE V) → **Vabbe,** *Ado*

Vabbe, *Adolf Georgievič* → **Vabbe,** *Ado*

Vabe, *François*, sculptor, f. 1750 – F ▱ Brune; Lami 18.Jh. II.

Vabois, *E.*, lithographer, f. 1846 – RA ▱ EAAm III; Merlino.

Vaca, *Francesco*, master draughtsman, f. 1640 – I ▱ Schede Vesme IV.

Vaca, *Karel*, painter, graphic artist, illustrator, stage set designer, poster artist, * 21.7.1919 Prostějov, † 31.3.1989 Prag – CZ ▱ Toman II.

Vaca, *Fray Martin*, architect, f. 1511, l. 1517 – E ▱ ThB XXXIV.

Váca, *Štěpán*, painter, * 5.10.1891 Temelín, l. 1920 – CZ ▱ Toman II.

Vaca, *Vaclav*, painter, * 26.11.1948 Tschechoslowakei – CDN ▱ Ontario artists.

Vaca Duran, *Lorgio*, painter, * 1930 Santa Cruz de la Sierra – BOL ▱ EAAm III.

Vaca Morales, *Francesc*, architect, f. 1920 – E ▱ Ráfols III.

Vacadze, *Serapion Nestorovič*, filmmaker, * 31.3.1899 Gvardia, † 19.5.1967 Tbilisi – GE ▱ ChudSSSR II.

Vacallo, *il* → **Piotta,** *Gian Antonio*

Vacani, watercolourist, f. 1872, l. 1875 – I ▱ Brewington.

Vacani, *Gaetano* (Vaccani, Gaetano), ornamental painter, decorative painter, * 1763 Mailand, † 2.11.1844 Mailand – I ▱ Comanducci V; DEB XI; ThB XXXIV.

Vacani, *Giambattista*, artist – CH ▱ Brun IV.

Vacani, *Giuseppe* → **Vacani,** *Gaetano*

Vacarisas Elías, *Juan*, master draughtsman, painter, f. 1907, † 1911 – E ▱ Cien años XI; Ráfols III.

Vacarisas Vila, *Eduard* (Ráfols III, 1954) → **Vacarisas Vila,** *Eduardo*

Vacarisas Vila, *Eduardo* (Vacarisas Vila, Eduard), decorative painter, f. 1907 – E ▱ Cien años XI; Ráfols III.

Vacarisas Vila, *Joaquima*, master draughtsman, embroiderer, f. 1907 – E ▱ Ráfols III.

Vacarisas Vila, *Mercè*, master draughtsman, f. 1911 – E ▱ Ráfols III.

Vacarisas Vila, *Mercedes*, painter, f. 1919 – E ▱ Cien años XI.

Vacarisas Xampeny, *Josep*, miniature modeller, f. 1948 – E ▱ Ráfols III.

Vacaro, *Nicolás*, painter, † 1722(?) Madrid – E ▱ ThB XXXIV.

Vacátko, *Ludvík* (Vacátko, Ludwig), painter, graphic artist, sculptor, * 19.8.1873 Wien & Simmering, † 30.11.1956 Prag – CZ ▱ ThB XXXIV; Toman II; Vollmer V.

Vacátko, *Ludvík (1923)* (Vacátko, Ludvík (der Jüngere)), landscape painter, * 8.4.1923 Kolín – CZ ▱ Toman II.

Vacátko, *Ludwig* (ThB XXXIV) → **Vacátko,** *Ludvík*

Vaccà (Bildhauer-Familie) (ThB XXXIV) → **Vaccà,** *Andrea*

Vaccà (Bildhauer-Familie) (ThB XXXIV) → **Vaccà,** *Ferdinando*

Vaccà (Bildhauer-Familie) (ThB XXXIV) → **Vaccà,** *Giuseppe* (1747)

Vacca (Künstler-Familie) (ThB XXXIV) → **Vacca,** *Angelo* (1746)

Vacca (Künstler-Familie) (ThB XXXIV) → **Vacca,** *Angelo* (1783)

Vacca (Künstler-Familie) (ThB XXXIV) → **Vacca,** *Carlo Vincenzo*

Vacca (Künstler-Familie) (ThB XXXIV) → **Vacca,** *Felice*

Vacca (Künstler-Familie) (ThB XXXIV) → **Vacca,** *Giovanni* (1787)

Vacca (Künstler-Familie) (ThB XXXIV) → **Vacca,** *Luigi*

Vacca (Künstler-Familie) (ThB XXXIV) → **Vacca,** *Raffaele*

Vacca (Künstler-Familie) (ThB XXXIV) → **Vacca,** *Simplicio*

Vacca → **Sevesi**

Vacca, *Alessandro*, woodcutter, fresco painter, genre painter, * 1836 Turin, l. 1869 – I ▱ Comanducci V; DEB XI; Servolini; ThB XXXIV.

Vaccà, *Andrea*, sculptor, f. about 1691, l. 1750 – I ▱ ThB XXXIV.

Vacca, *Angelo (1746)* (Vacca, Angelo (il Vecchio); Vacca, Angelo (seniore)), flower painter, animal painter, * 1746 Turin, † 31.12.1814 Turin – I ▱ Comanducci V; DEB XI; Pavière II; Schede Vesme III; ThB XXXIV.

Vacca, *Angelo (1783)* (Vacca, Angelo
(il Giovane); Vacca, Angelo
(juniore)), miniature painter,
* 1783 Turin, † 21.9.1823 Turin
– I ⊐ Comanducci V; DEB XI;
Schede Vesme III; ThB XXXIV.

Vacca, *Carlo* (Schede Vesme III) →
Vacca, *Carlo Vincenzo*

Vacca, *Carlo,* painter – I
⊐ Schede Vesme III.

Vacca, *Carlo (1607),* painter,
f. 1607, l. 1611 – I ⊐ DEB XI;
Schede Vesme III; ThB XXXIV.

Vacca, *Carlo Vincenzo* (Vacca, Carlo),
miniature painter, * 16.11.1789 Turin,
† 9.1.1848 Turin – I ⊐ Comanducci V;
DEB XI; Schede Vesme III;
ThB XXXIV.

Vacca, *Cesare,* painter, * after 1802 Turin,
† 1936 Turin – I ⊐ PittItalOttoc.

Vacca, *Emanuele,* painter, * 1368 – I
⊐ ThB XXXIV.

Vacca, *Felice,* painter, * 1780,
† after 1856 – I ⊐ Comanducci V;
Schede Vesme III; ThB XXXIV.

Vaccà, *Ferdinando,* painter, architect,
f. 1702, l. 1745 – I ⊐ ThB XXXIV.

Vacca, *Flaminio,* sculptor, restorer,
* 1538 Rom(?), † 26.10.1605 Rom
– I ⊐ DA XXXI; ThB XXXIV.

Vacca, *Francesco,* painter, photographer,
* 1900 Bari, † 10.9.1957 Bari – I
⊐ Comanducci; PittItalNovec/1 II.

Vacca, *Giacomo,* painter, f. 1751 – I
⊐ DEB XI.

Vacca, *Giorgio,* painter, * Mantua,
† before 18.2.1576 – I ⊐ ThB XXXIV.

Vacca, *Giovanni (1787),* painter,
* 1787 Turin, † 1839 Turin – I,
F ⊐ Comanducci V; DEB XI;
Schede Vesme III; ThB XXXIV.

Vaccà, *Giuseppe (1747),* sculptor,
f. 1.3.1747, l. 1768 – I ⊐ ThB XXXIV.

Vacca, *Giuseppe (1803)* (Vacca, Giuseppe),
sculptor, * 22.12.1803 Carrara,
† 12.12.1871 Neapel – I ⊐ Panzetta;
ThB XXXIV.

Vacca, *Luigi,* fresco painter, etcher,
* 1771 or 1778 Turin, † 6.1.1854
Turin – I ⊐ Comanducci V; DEB XI;
PittItalOttoc; Schede Vesme III;
Servolini; ThB XXXIV.

Vacca, *Pietro della* (Della Vacca, Pietro),
goldsmith, f. 1540, l. 15.7.1568 – I
⊐ Bulgari I.1.

Vacca, *Raffaele,* lithographer, * 8.9.1801
Turin – I ⊐ Comanducci V;
DEB XI; Schede Vesme III; Servolini;
ThB XXXIV.

Vacca, *Simone* → **Tacca,** *Simone*

Vacca, *Simplicio,* ornamental
painter, * 1793, † 1834 – I
⊐ Schede Vesme III; ThB XXXIV.

Vacca, *Vicente,* painter, sculptor,
* 19.7.1898 San Luis, l. 1953 – RA
⊐ EAAm III; Merlino.

Vaccai, *Giuseppe* (Vaccaj, Giuseppe),
landscape painter, * 21.8.1836
Pesaro, † 4.10.1912 Pesaro –
I ⊐ Comanducci V; DEB XI;
ThB XXXIV.

Vaccaj, *Giuseppe* (Comanducci V; DEB
XI) → **Vaccai,** *Giuseppe*

Vaccaneo, *Pietro,* sculptor, f. 1745,
† before 1755 or 1755 – I
⊐ ThB XXXIV.

Vaccani, *Celia,* sculptor, f. 1933 – BR
⊐ EAAm III.

Vaccani, *Ettore de* → **Evaccani,** *Ettore*

Vaccani, *Gaetano* (Comanducci V; DEB
XI) → **Vacani,** *Gaetano*

Vaccarella, *Fra Giovanni,* painter, f. 1550
– I ⊐ ThB XXXIV.

Vaccarezza, *Luisa Morteo de* (Morteo,
Luisa), sculptor, * 19.6.1896 or
19.6.1906 Buenos Aires – RA
⊐ EAAm II; EAAm III; Merlino.

Vaccari, *Alfredo,* horse painter, portrait
painter, master draughtsman, etcher,
* 16.4.1877 Turin, † 22.9.1933 or
23.9.1933 Turin – I, F ⊐ Beringheli;
Comanducci V; DEB XI; Servolini;
ThB XXXIV.

Vaccari, *Andrea,* artist(?), f. 1606, l. 1614
– I ⊐ ThB XXXIV.

Vaccari, *Antonio,* painter, master
draughtsman, * 1851 Modena, † about
1910 Turin – I, RA ⊐ EAAm III.

Vaccari, *C. M.,* painter, f. 1879 – USA
⊐ Hughes.

Vaccari, *Enrico,* sculptor, * Genua,
f. 1894 – I ⊐ Panzetta.

Vaccari, *Francesco (1687),* painter,
ornamental engraver, * Medicina
(Bologna), † 31.5.1687 – I ⊐ DEB XI;
ThB XXXIV.

Vaccari, *Francesco (1786),* decorative
painter, * Modena, † about 1786 – I
⊐ ThB XXXIV.

Vaccari, *Franco,* painter, action artist,
video artist, * 18.6.1936 Modena – I
⊐ DizArtItal; List; PittItalNovec/2 II.

Vaccari, *Gaetano,* silversmith, * 1721
Rom, † 1780 – I ⊐ Bulgari I.2.

Vaccari, *Leandro,* painter, * 30.3.1905
Genua, † Genua – I ⊐ Beringheli;
Comanducci V.

Vaccari, *Lorenzo,* copper engraver,
* Bologna(?), f. 1575, l. 1587 – I
⊐ ThB XXXIV.

Vaccari, *Pietro,* silversmith, * 1709 Rom,
† 2.2.1770 – I ⊐ Bulgari I.2.

Vaccarini, *Bartolomeo,* painter, f. 1407 – I
⊐ DEB XI; ThB XXXIV.

Vaccarini, *Bassano* (Vaccarini, Bassiano),
painter, etcher, sculptor, * 8.8.1914
San Colombano al Lambro – I
⊐ Comanducci V; Servolini.

Vaccarini, *Bassiano* (Servolini) →
Vaccarini, *Bassano*

Vaccarini, *Giovanni Battista,* architect,
* 1702 Palermo, † 12.2.1768 Milazzo
– I ⊐ DA XXXI; ThB XXXIV.

Vaccario, *Andrea* → **Vaccari,** *Andrea*

Vaccario, *Lorenzo* → **Vaccari,** *Lorenzo*

Vaccaro (Maler-Familie) (ThB XXXIV) →
Vaccaro, *Francesco*

Vaccaro (Maler-Familie) (ThB XXXIV) →
Vaccaro, *Giuseppe* (1793)

Vaccaro (Maler-Familie) (ThB XXXIV) →
Vaccaro, *Mario* (1845)

Vaccaro (Maler-Familie) (ThB XXXIV) →
Vaccaro, *Mario* (1869)

Vaccaro (Maler-Familie) (ThB XXXIV) →
Vaccaro, *Vincenzo*

Vaccaro, *Andrea* → **Vaccari,** *Andrea*

Vaccaro, *Andrea (1604),* painter,
* 8.5.1604 Neapel, † 18.1.1670 Neapel
– I ⊐ DA XXXI; DEB XI; PittItalSeic;
ThB XXXIV.

Vaccaro, *Andrea (1725),* architect, painter,
* about 1700, l. about 1725 – I
⊐ Ráfols III.

Vaccaro, *Andrea (1939),* painter,
* 21.7.1939 Pallanza – I
⊐ Comanducci V.

Vaccaro, *Domenico Antonio,* painter,
sculptor, architect, decorator, * 3.6.1678
or 1691 Neapel, † 13.6.1745 Neapel – I
⊐ DA XXXI; DEB XI; PittItalSettec;
ThB XXXIV.

Vaccaro, *Federico,* painter, * 1942
Palermo – I ⊐ DizArtItal.

Vaccaro, *Federico Eugenio,* painter,
* 9.10.1894 Buenos Aires, l. 1953 –
RA ⊐ EAAm III; Merlino.

Vaccaro, *Francesco* → **Vaccari,** *Francesco*
(1687)

Vaccaro, *Francesco,* painter, * 7.5.1808
Caltagirone, † 19.7.1882 Caltagirone
– I ⊐ Comanducci V; DEB XI;
PittItalOttoc; ThB XXXIV.

Vaccaro, *Giovanni,* architect,
f. about 1285, l. about 1309 – I
⊐ ThB XXXIV.

Vaccaro, *Giuseppe (1793)* (Vaccaro
Bongiovanni, Giuseppe), painter, sculptor,
* about 1793 Caltagirone, † 17.2.1866
Caltagirone – I ⊐ Comanducci V;
Panzetta; PittItalOttoc; ThB XXXIV.

Vaccaro, *Giuseppe (1801),* terra cotta
sculptor, f. 1801 – I ⊐ ThB XXXIV.

Vaccaro, *Giuseppe (1896)* (Vaccaro,
Giuseppe), architect, * 31.5.1896
Bologna, l. before 1961 – I
⊐ Vollmer V.

Vaccaro, *Giuseppe (1944),* sculptor,
* 26.10.1944 Satriano – CH ⊐ KVS.

Vaccaro, *Lorenzo,* sculptor, stucco worker,
decorator, goldsmith, * 10.8.1655
Neapel, † 10.8.1706 Torre del Greco – I
⊐ DA XXXI; DEB XI; ThB XXXIV.

Vaccaro, *Ludovico,* painter, architect,
* about 1725 Neapel – I ⊐ DEB XI;
ThB XXXIV.

Vaccaro, *Mario (1845),* painter, * 1845
Caltagirone, † 1865 or 1866 Florenz
or Caltagirone – I ⊐ Comanducci V;
DEB XI; PittItalOttoc; ThB XXXIV.

Vaccaro, *Mario (1869)* (Vaccaro, Mario
(Junior)), painter, * 17.12.1869
Caltagirone, † 16.12.1956 Caltagirone
– I ⊐ Comanducci V; DEB XI;
ThB XXXIV.

Vaccaro, *Nicola,* painter, * 1634(?) or
13.3.1640 Neapel, † 23.5.1709 or
1722(?) Neapel(?) – I ⊐ DEB XI;
ThB XXXIV.

Vaccaro, *Pat,* graphic artist, * 15.6.1920
New Rochelle (New York) – USA
⊐ EAAm III.

Vaccaro, *Salvatore* (Vaccaro Bongiovanni,
Salvatore), terra cotta sculptor,
* Caltagirone, f. before 1861 – I
⊐ Panzetta.

Vaccaro, *Vincenzo,* painter, * 14.11.1858
Caltagirone, † 10.2.1929 Caltagirone
– I ⊐ Comanducci V; DEB XI;
ThB XXXIV.

Vaccaro, *Vito,* painter, * 15.4.1887
Palermo, † 12.5.1960 Mailand – I
⊐ Comanducci V.

Vaccaro Bongiovanni, *Giuseppe* (Panzetta)
→ **Vaccaro,** *Giuseppe* (1793)

Vaccaro Bongiovanni, *Salvatore* (Panzetta)
→ **Vaccaro,** *Salvatore*

Vaccaro Calafi, *Agusti,* painter, f. 1946
– E ⊐ Ráfols III.

Vaccarone, *Francesco,* painter, collagist,
* 1940 La Spezia – I ⊐ Beringheli;
DizArtItal.

Vaccellini, *Gaetano* → **Vascellini,** *Gaetano*

Vacche, *Filippo Dalle* → **Vacche,** *Filippo*
delle

Vacche, *Filippo delle* (Delle Vacche,
Filippo), painter(?),
f. about 7.10.1453, l. 10.5.1483 – I
⊐ ThB XXXIV.

Vacche, *Pietro d'Albertino Dalle* (Dalle
Vacche, Pietro d'Albertino), architect,
f. 1486 – I ⊐ ThB XXXIV.

Vacche, *Pietro d'Albertino Dalle a Vachis*
→ Vacche, *Pietro d'Albertino Dalle*

Vacche, *Fra Vincenzo Dalle*, marquetry
inlayer, * Verona (?), f. 1523 – I
🕮 ThB XXXIV.

Vacchetta, *Giovanni*, sculptor, * Cueno,
f. 1888, l. 1895 – I 🕮 Panzetta.

Vacchetti, *Alessandro* → Vacchetti, *Sandro*

Vacchetti, *Emilio*, painter, f. about 1890
– I 🕮 Comanducci V.

Vacchetti, *Filippo*, still-life painter, portrait
painter, landscape painter, genre painter,
* 27.3.1873 Carrù, † 8.7.1945 Turin
– I 🕮 Comanducci V; DEB XI;
ThB XXXIV.

Vacchetti, *Sandro*, sculptor, painter,
lithographer, * 1889 Carrù, † 1974
Turin – I 🕮 Comanducci V; Panzetta.

Vacchi, *Bartolomeo*, painter, † before
28.9.1548 – I 🕮 ThB XXXIV.

Vacchi, *Sergio*, painter, * 1.4.1925
Bologna or Castenaso – I
🕮 Comanducci V; DEB XI; DizArtItal;
PittItalNovec/2 II; Vollmer VI.

Vaccolini, *Luigia* → Giuli, *Luigia*

Vaccon, *Honoré*, architect, f. 1778 – F
🕮 ThB XXXIV.

Vacek, *B.*, painter, f. 1859, l. about 1870
– CZ 🕮 ThB XXXIV.

Vacek, *Gustav* → Watzek, *Gustav*

Vacek, *Gustav*, painter, f. 1853 – CZ
🕮 ThB XXXIV.

Vacek, *Ivan*, architect, * 19.8.1915 Možne
– CZ 🕮 Toman II.

Vacek, *Jaroslav*, painter, * 29.4.1891
Březové Hory – CZ 🕮 Toman II.

Vacek, *Ladislav*, painter, graphic artist,
artisan, * 10.7.1914 Slaný – CZ
🕮 Toman II.

Vacek, *Rudolf*, painter, graphic artist,
sculptor, * 28.8.1911 Sopron – CZ
🕮 Toman II.

Vacek, *Václav* (Toman II) → Vacek,
Wenzel

Vacek, *Wenzel* (Vacek, Václav), painter,
* 1803 Minkovice u Kralup, l. 1854
– CZ 🕮 Toman II.

Vacelet, *Jean-Baptiste*, cabinetmaker,
f. 1680 – F 🕮 Brune.

Vacelier, *Vincent*, medieval printer-painter,
f. 1561 – F 🕮 Audin/Vial II.

Vaceredo, copyist, f. 1302 – CZ
🕮 Bradley III.

Vach, *Antonín*, architect, f. 1853, l. 1865
– CZ 🕮 Toman II.

Vácha, *Fernand*, painter, * 20.10.1903
Paris – CZ 🕮 Toman II.

Vácha, *Karel*, painter, * 6.12.1884 Horní
Šarca u Prahy, † 13.1.1944 Prag – CZ
🕮 Toman II.

Vácha, *Rudolf*, painter, illustrator,
* 19.6.1860 Hluboká (Böhmen),
† 10.2.1939 Prag – CZ
🕮 ThB XXXIV; Toman II; Vollmer V.

Vacha, *Vincenc*, lithographer (?), * 1812
or 1813 České Budějovice, † 11.9.1880
Prag – CZ 🕮 Toman II.

Vácha, *Vladimír*, painter, photographer,
* 16.2.1902 Vítkovice – CZ
🕮 Toman II.

Váchal, *Jaroslav*, painter, * 4.9.1896
Velvary, l. 1931 – CZ 🕮 Toman II.

Váchal, *Josef*, woodcutter, illustrator,
book art designer, * 23.9.1884
Milaveč, † 10.5.1969 Studeňany –
CZ 🕮 DA XXXI; Kat. Düsseldorf;
Toman II; Vollmer V.

Vachálek, *Jozef*, glass artist, * 1944
Trnava – SK 🕮 WWCGA.

Vachat, *Antoine*, medieval printer-painter,
f. 1745 – F 🕮 Audin/Vial II.

Vachat, *Armand-Valentin*, painter,
* 19.4.1813 Lyon, l. 1845 – F
🕮 Audin/Vial II.

Vachat, *Jean*, sculptor, f. 1462 – F
🕮 Beaulieu/Beyer.

Vaché, *Jean*, sculptor, f. 1712, l. 1730
– F 🕮 Audin/Vial II.

Vaché, *Simon*, sculptor, f. 31.1.1708 – F
🕮 Audin/Vial II.

Vachek, *Ludvík*, painter, * 12.1.1868 Lysá
nad Labem, l. 1907 – CZ 🕮 Toman II.

Vachelaid, *Émmi Éduardovna* (ChudSSSR
II) → Vahelaid, *Emmi*

Vachelaid Suurkuusk, *Émmi Éduardovna*
→ Vahelaid, *Emmi*

Vachell, *Arthur H.*, watercolourist, * 1864
Kent, l. 1916 – USA 🕮 Hughes.

Vacher (1756) (Vacher (frères)),
cabinetmaker, f. 1750, l. 1764 – F
🕮 Audin/Vial II; ThB XXXIV.

Vacher (1756/1757) (Vacher (frères)),
cabinetmaker, f. 1750, l. 1764 – F
🕮 Audin/Vial II.

Vacher, *Antoine*, goldsmith, f. 11.12.1452,
l. 1481 – F 🕮 Nocq IV.

Vacher, *Balthazar*, goldsmith, f. 5.12.1560
– F 🕮 Nocq IV.

Vacher, *Charles*, painter of oriental
scenes, landscape painter, watercolourist,
* 22.6.1818 London, † 21.7.1883
London – GB, F 🕮 Grant; Johnson II;
Mallalieu; Schurr V; ThB XXXIV;
Wood.

Vacher, *Claude*, painter, sculptor, f. 1611,
l. 1649 – F 🕮 ThB XXXIV.

Vacher, *Érik Chugovič* (ChudSSSR II) →
Vaher, *Erik*

Vacher, *Ingi Juchanovna* (ChudSSSR II)
→ Vaher, *Ingi*

Vacher, *Marie*, goldsmith, f. 8.8.1671,
l. 11.7.1680 – F 🕮 Nocq IV.

Vacher, *Mathieu*, goldsmith, f. 1468,
l. 10.12.1511 – F 🕮 Nocq IV.

Vacher, *Pierre (1549)*, goldsmith,
f. after 1500, † before 5.12.1549 – F
🕮 Nocq IV.

Vacher, *Pierre (1682)*, sculptor, f. 1682,
l. 1701 – F 🕮 ThB XXXIV.

Vacher, *Sydney*, painter, architect,
f. before 1880, l. 1909 – GB
🕮 Brown/Haward/Kindred; DBA; Wood.

Vacher, *Thomas Brittain*, watercolourist,
* 1805, † 1880 – GB 🕮 Grant;
Mallalieu; Wood.

Vacher-Crozet, damascene worker, f. 1831
– F 🕮 Audin/Vial II.

Vacher de Tournemine, *Charles Emile de*
→ Tournemine, *Charles Emil de*

Vacherin, master draughtsman, f. 1788
– F 🕮 Audin/Vial II.

Vacheron, bookplate artist, f. about 1700,
l. 1710 – F 🕮 ThB XXXIV.

Vacheron, *Pierre*, painter, f. 1702 – F
🕮 Audin/Vial II.

Vacherot, *François Ernest*, genre
painter, f. 1841, l. 1849 – DZ, F
🕮 ThB XXXIV.

Vacherot, *Nicolas*, cabinetmaker,
f. 4.1.1739, l. 25.10.1740 – F
🕮 ThB XXXIV.

Vacherot, *Philippe*, painter, engraver,
lithographer, * 1933 – F 🕮 Bénézit.

Vachet, *Jean*, embroiderer, f. 1493,
l. 1513 – F 🕮 Audin/Vial II.

Vachette, *Adrien Jean Maximilien*,
goldsmith, * about 1753, † 23.9.1839
Paris – F 🕮 Nocq IV; ThB XXXIV.

Vachette, *Claude*, goldsmith, f. 12.1.1607,
l. 24.1.1634 – F 🕮 Nocq IV.

Vachette, *Jean*, goldsmith, f. 8.11.1568,
l. 3.10.1589 – F 🕮 Nocq IV.

Vachette, *Toussaint*, goldsmith,
f. 10.1.1662 – F 🕮 Nocq IV.

Vachez, *Hervé*, sculptor, f. 1901 – F
🕮 Bénézit.

Vachez, *Jean* → Vaché, *Jean*

Vachez, *Joseph*, master draughtsman,
f. 1810 – F 🕮 Audin/Vial II.

Vachez, *Simon* → Vaché, *Simon*

Vachier, *Denis*, cabinetmaker, f. 1654,
l. 1677 – F 🕮 ThB XXXIV.

Vachier, *François*, mason, f. 1511,
l. 21.9.1517 – F 🕮 Roudié.

Vachier, *Jean*, painter, f. 1741 – F
🕮 Audin/Vial II.

Vachis, *Pietro d'Albertino a* → Vacche,
Pietro d'Albertino Dalle

Vachlis, *Grigorij Kimovič*, painter, graphic
artist, * 14.6.1952 Odesa – UA, IL
🕮 ArchAKL.

Vachlis, *Grigory* → Vachlis, *Grigorij
Kimovič*

Vachmistrova, *Ekaterina Vladimirovna*,
designer, * 26.5.1920 Vladivostok –
RUS 🕮 ChudSSSR II.

Vachmistrova, *Nina Vladimirovna*,
designer, * 20.6.1917 Moskau – RUS
🕮 ChudSSSR II.

Vachon, *Achille*, engraver, f. 1858 – USA
🕮 Groce/Wallace; Hughes; Karel.

Vachon, *Alfred*, watercolourist, landscape
painter, * 1907 St-Tropez (Var) – F
🕮 Bénézit.

Vachon, *Jean*, building craftsman, f. 1358,
l. 1383 – F 🕮 Audin/Vial II.

Vachon, *John*, photographer, * 19.5.1914
St. Paul (Minnesota), † 20.4.1975 New
York – USA 🕮 Naylor.

Vachon & Giron → Giron, *Marc*

Vachon & Giron → Vachon, *Achille*

Vachonin, *Ivan Matveevič*, painter,
stage set designer, * 24.10.1887 Oš'ja
(Perm), † 8.8.1965 Sverdlovsk – RUS
🕮 ChudSSSR II.

Vachot, *Lucile* → Foulon, *Lucile*

Vachot, *Lucille* → Foulon, *Lucile*

Vachoux, *Piero* → Vachoux, *Pierre*

Vachoux, *Pierre*, painter, * 30.10.1927
Genf – CH 🕮 KVS.

Váchová, *Miloslava*, painter, master
draughtsman, * 17.5.1889 Plzeň, l. 1938
– CZ 🕮 Toman II.

Váchová, *Věra* → Smoková-Váchová,
Věra

Vachrameev, *Aleksandr Ivanovič*
(Wachramejeff, Alexander Iwanowitsch),
painter, graphic artist, * 26.2.1874
Sol'vyčegodsk, † 16.3.1926 Leningrad
– RUS 🕮 ChudSSSR II; ThB XXXV.

Vachrameev, *Vladimir Aleksandrovič*,
sculptor, * 1.5.1930 Nikitovka – RUS
🕮 ChudSSSR II.

Vachrameev, *Vsevolod Nikolaevič*, book
illustrator, graphic artist, * 31.10.1923
Sverdlovsk – RUS 🕮 ChudSSSR II.

Vachrušov, *Feodosij Michajlovič*,
painter, * 26.2.1870 or 10.3.1870
Totma, † 8.12.1931 Totma – RUS
🕮 ChudSSSR II.

Vachtangov, *Sergej Evgenevič*,
architect, * 1907, † 1987 – RUS
🕮 Avantgarde 1924-1937.

Vachter, *Ekaterina Aleksandrovna* →
Vachter, *Ekaterina Karlovna*

Vachter, *Ekaterina Karlovna* (Wachter, Jekaterina Alexandrowna), portrait painter, history painter, * 12.5.1860 St. Petersburg, l. before 1917 – RUS ⊡ ChudSSSR II; ThB XXXV.

Vachter, *Rambot* (Rambot, Rambot), goldsmith, * Brügge (?), f. 1457, l. 1463 – HR, B ⊡ ELU IV; LEJ II; Mazalić.

Vachtová, *Dana,* glass artist, designer, sculptor, * 16.1.1937 Prag – CZ ⊡ WWCGA.

Vachtra, *Jaan Juchanovič* (ChudSSSR II) → **Vahtra,** *Jaan*

Vachtramjaė, *Al'bert Indrikovič* (ChudSSSR II) → **Vahtramäe,** *Albert*

Vachtramjaė, *Juta Jaanovna* (ChudSSSR II) → **Vahtramäe,** *Juta*

Váci, *András,* book illustrator, * 1928 Nyíregyháza – H ⊡ MagyFestAdat.

Vaci, *János,* miniature painter, f. 1423 – H ⊡ D'Ancona/Aeschlimann.

Váci, *Pál* → **Paulus de Wacia**

Vacík, *Robert F.* → **Wacík,** *Robert F.*

Vacke, *Josef,* landscape painter, * 18.7.1907 Prag – CZ ⊡ Toman II; Vollmer V.

Václav (1348), sculptor, f. 1348 – CZ ⊡ Toman II.

Václav (1460), painter, f. 1460, l. 1461 – CZ ⊡ Toman II.

Václav (1466), miniature painter, f. 1466 – CZ ⊡ Toman II.

Václav (1476), stonemason, architect, f. 1476, l. 1477 – CZ ⊡ Toman II.

Václav (1483), painter, f. 1483 – CZ ⊡ Toman II.

Václav (1492), painter, f. 1492 – CZ ⊡ Toman II.

Václav (1500), miniature painter, f. 1500 – CZ ⊡ Toman II.

Václav (1508), painter, f. 1508, l. 1512 – CZ ⊡ Toman II.

Václav (1561), carver, f. 1561, l. 1564 – CZ ⊡ Toman II.

Václav (1569), painter, f. 1569 – CZ ⊡ Toman II.

Václav (1608), painter, f. 1608 – CZ ⊡ Toman II.

Václav (1610), painter, f. 1610 – CZ ⊡ Toman II.

Vaclav z Olomouca (ELU IV) → **Václav z Olomouce**

Václav z Olomouce (Vaclav z Olomouca), copper engraver, founder, goldsmith, f. 1473, l. 1498 – CZ ⊡ ELU IV; Toman II.

Václav z Prahy, architect, f. 1497 – SK ⊡ Toman II.

Václavek, *E.,* master draughtsman, * about 1880, † 1906 Prag – CZ ⊡ Toman II.

Václavík (1348), painter, f. 1348 – CZ ⊡ Toman II.

Václavík, *František,* painter, * 28.6.1915 Roudnice (Hradec Králové), † 28.6.1915 – CZ ⊡ Toman II.

Václavík, *Jan,* architect, * 20.10.1887 Hořice – CZ ⊡ Toman II.

Václavík, *Josef,* architect, * 4.5.1900 Tábor – CZ ⊡ Toman II; Vollmer V.

Václavík, *Miroslav,* sculptor, * 30.8.1920 Pozlovice – CZ ⊡ Toman II.

Václavík, *Rudolf,* painter, * 20.1.1898 Horni Litvínov – CZ ⊡ Toman II.

Vacossin, *Georges Lucien,* sculptor, medalist, * 1.3.1870 Grandvillier, † 31.8.1942 – F ⊡ Edouard-Joseph III; Kjellberg Bronzes; ThB XXXIV.

Vacossin, *Marie-Thérèse,* painter, * 19.4.1929 Paris – F ⊡ Bénézit.

Vacquer, *Louis Théodore* → **Vacquer,** *Théodore*

Vacquer, *Théodore,* architect, * 1833 (?) Paris, † 11.6.1899 (?) Paris – F ⊡ ThB XXXIV.

Vacquerel, *Georges-Auguste,* architect, * 1869 Paris, l. 1891 – F ⊡ Delaire.

Vacquerel, *P. E.,* porcelain painter, ceramics painter, f. before 1867, l. 1887 – F ⊡ Neuwirth II.

Vacquerette, *Mathias,* wood carver, f. 1601, l. 1602 – F ⊡ ThB XXXIV.

Vacquerie, *Auguste,* photographer, * 1819 Villequier, † 1895 Paris – F ⊡ DA XXXI.

Vacquier, *Pierre,* architect, f. 1355, † 1382 – F ⊡ ThB XXXIV.

Vacquières, *Antoine,* architect, f. 1453 – F ⊡ ThB XXXIV.

Vaculka, *Ida* (Vaculková, Ida), ceramist (?), painter, * 8.3.1920 Uherské Hradiště – CZ ⊡ Toman II.

Vaculka, *Vladislav,* painter, ceramist, * 3.1.1914 Jarošov (Uherské Hradiště) – CZ ⊡ Toman II; Vollmer V.

Vaculková, *Ida* (Toman II) → **Vaculka,** *Ida*

Vacyk, *Teodor Jakymovyč,* painter, * 1886 Ternopil', † about 1939 Berehovo – UA, RUS ⊡ SChU.

Vacyk, *Theodor,* painter, f. 1927 – SK, UA ⊡ Toman II.

Vad, *Erzsébet,* landscape painter, portrait painter, still-life painter, * 1925 Túrkeve – H ⊡ MagyFestAdat.

Vadagnino → **Vavassore,** *Giov. Andrea*

Vadanjuk, *Vasil' Petrovič* → **Vadanjuk,** *Vasilij Petrovič*

Vadanjuk, *Vasilij Petrovič,* faience maker, * 7.3.1926 Bendzari (Odessa) – MD ⊡ ChudSSSR II.

Vadans, *Gui de,* locksmith, f. 1184, l. 1186 – F ⊡ Brune.

Vadans, *Raoul de* → **Vadans,** *Rodolphe de* (1146)

Vadans, *Raoul de* → **Vadans,** *Rodolphe de* (1180)

Vadans, *Rodolphe de (1146)* (Vadans, Rodolphe de), locksmith, f. 1146, l. 1155 – F ⊡ Brune.

Vadans, *Rodolphe de (1180),* mason, f. about 1180 – F ⊡ Brune.

Vadász, *Andreas* → **Vadász,** *Endre*

Vadász, *Christine,* architect, * 1.3.1946 Budapest – AUS, H ⊡ DA XXXI.

Vadász, *Endre,* graphic artist, watercolourist, * 28.2.1901 Szeged, † 3.6.1944 Budapest – H ⊡ MagyFestAdat; ThB XXXIV; Vollmer V.

Vadász, *Ilona,* landscape painter, still-life painter, f. 1922 – H ⊡ MagyFestAdat.

Vadász, *Miklós,* graphic artist, painter, poster artist, master draughtsman, illustrator, * 1881 or 27.6.1884 Budapest, † 10.8.1927 Paris – F, H ⊡ MagyFestAdat; ThB XXXIV.

Vadász, *Nikolaus* → **Vadász,** *Miklós*

Vadász-Delacroix, *Géza,* figure painter, landscape painter, portrait painter, * 1.4.1884 Budapest, l. before 1961 – H ⊡ MagyFestAdat; Vollmer V.

Vadbol'skij, *Michail Nikolaevič,* graphic artist, painter, * 28.2.1899 Warschau, l. 1959 – PL ⊡ ChudSSSR II.

Vadder, *Albert de* (De Vadder, Albert), decorative painter, * 9.4.1915 Brügge (West-Vlaanderen), † 30.12.1976 Brügge (West-Vlaanderen) – B ⊡ DPB I.

Vadder, *Frans de* (De Vadder, Frans), painter, etcher, * 1862 Brügge (West-Vlaanderen), † 1935 or 1936 Antwerpen – B ⊡ DPB I.

Vadder, *Lodewijk de* (Bernt III; Bernt V; DA XXXI) → **Vadder,** *Lodewyk de*

Vadder, *Lodewyk de* (Vadder, Lodewijk de; De Vadder, Louis), landscape painter, etcher, master draughtsman, * before 8.4.1605 Brüssel, † before 10.8.1655 Brüssel – B, NL ⊡ Bernt III; Bernt V; DA XXXI; DPB I; ThB XXXIV.

Vadder, *Philippe* (De Vadder, Philippe), landscape painter, * 1590 Brüssel, † after 1630 – B, NL ⊡ DPB I.

Vaddere, *Jérôme de,* painter, f. 1547, † about 1598 or 1599 – B, NL ⊡ ThB XXXIV.

Vade, *Nicholas William,* painter, * 27.9.1949 Leigh-on-Sea (Essex) – CDN, GB ⊡ Ontario artists.

Vadeblede, *Antoine,* sculptor, f. 17.10.1759, l. 1764 – F ⊡ Lami 18.Jh. II.

Vadeboncœur, *Louis-Lévi-Marie,* master draughtsman, miniature painter, calligrapher, * 14.3.1831 Mont-Saint-Hillaire (Québec), † 1.5.1896 Joliette (Québec) – CDN ⊡ Karel.

Vadell y Mas, *Damian,* sculptor, * Manacor, f. before 1836, l. 1884 – E, I, F ⊡ ThB XXXIV.

Vaden, *Peter,* painter, f. 1715 – S ⊡ SvKL V.

Vadenouge, *Jean,* gunmaker, f. about 1610 (?) – B, NL ⊡ ThB XXXIV.

Vadha Ligirā → **Badha Ligirā**

Vadi, *Alberto,* sculptor, * Aguadilla, f. 1936 – USA ⊡ EAAm III.

Vadi, *Francesco,* figure painter, f. about 1725 – I ⊡ DEB XI; ThB XXXIV.

Vadi, *Tibère,* architect, * 5.8.1923 Basel – CH ⊡ Plüss/Tavel II.

Vadillo, *Francisco,* smith, f. 1552 – RCH ⊡ Pereira Salas.

Vading, *Daniel,* turner, ivory carver, copper engraver, f. 1669, † about 1705 – D, A ⊡ ThB XXXIV.

Vaditz, *Karl,* painter, etcher, * 1850 Zerbst, l. 1888 – D ⊡ ThB XXXIV.

Vadler, *Eugen* → **Vadler,** *Jenő*

Vadler, *Jenő,* figure painter, landscape painter, * 21.8.1887 Győr, l. before 1940 – H ⊡ MagyFestAdat; ThB XXXIV.

Vado → **Vayssier,** *Jean Lambert*

Vadon, *Benjamin,* landscape painter, graphic artist, * 1885 or 5.6.1888 Nyüved, l. before 1961 – H ⊡ MagyFestAdat; ThB XXXIV; Vollmer V.

Vadon, *Irén* → **Vadon,** *Józsefné*

Vadon, *Jean-Baptiste,* painter, * 1829 Meyreuil, † 8.5.1865 Aix-en-Provence – F ⊡ Alauzen.

Vadon, *Józsefné,* graphic artist, painter, * 1904 Győr – H ⊡ MagyFestAdat.

Vadum, *Anne Marie,* sculptor, ceramist, * 30.3.1944 Stokke – N ⊡ NKL IV.

Väänänen, *Antti,* landscape painter, * 4.4.1885 or 4.7.1885 Kuopio, † 9.10.1929 Helsinki – SF ⊡ Koroma; Kuvataiteilijat; Nordström; Paischeff; Vollmer V.

Vaeça, *Gaspar de* → **Baeza,** *Gaspar de*

Vaegajte-Narkjavičene, *Genovajte Kazimero* (ChudSSSR II) → **Vajėgaité-Narkevičiene,** *Genovaité Kazimiero*

Vaegelin, *E.,* engraver, * 1861 or 1862 Schweiz, l. 24.7.1884 – USA ⊡ Karel.

Väggeli, *Bartolomeo Giovanni* → **Vaggelli,** *Bartolomeo Giovanni*

Vähä, *Set Joel* (Nordström) → **Wähä,** *Set Joel*

Vähäkallio, *Väinö,* architect, * 16.6.1886 Kontiolaks (Helsinki), l. before 1961 – SF ▭ Vollmer V.

Välder, *Hans* (der Jüngere) → **Felder,** *Hans* (1497)

Väli, *Leida* (Vjali, Lejda Jakobovna), leather artist, book designer, * 24.11.1921 Kochtla-Jarva – EW ▭ ChudSSSR II.

Väli, *Voldemar* (Vjali, Vol'demar Michkelevič), painter, * 3.10.1909 Kullamaa – EW, RUS ▭ ChudSSSR II.

Välikangas, *Martti,* architect, * 1.8.1893 Hirvilahti (Kuopio), † 9.5.1973 Helsinki – SF ▭ DA XXXI; Vollmer V.

Väljal, *Silvi* (Vjal'jal, Sil'vi Avgustovna), graphic artist, * 30.1.1928 Halliste – EW ▭ ChudSSSR II.

Välke, *Lauri* (Välke, Lauri Johannes), master draughtsman, landscape painter, sculptor, wood carver (?), * 18.4.1895 Helsinki, † 30.7.1970 Helsinki – SF ▭ Koroma; Kuvataiteilijat; Nordström; Paischeff; Vollmer V.

Välke, *Lauri Johannes* (Nordström) → **Välke,** *Lauri*

Vält, *Johan Olufsson,* painter, f. 1663, l. 1671 – S ▭ SvKL V.

Vältin, *Ägidius* → **Vältin,** *Gilg*

Vältin, *Egidio* → **Vältin,** *Gilg*

Vältin, *Franz,* mason, * Roveredo (Graubünden) (?), f. 1603, l. 1639 – D, CH, I ▭ ThB XXXIV.

Vältin, *Gilg,* mason, * Roveredo (Graubünden) (?), f. 1585, l. 1618 – D, CH, I ▭ ThB XXXIV.

Vältin Gilg aus Sachsen, *Meister* → **Vältin,** *Gilg*

Vaeltl, *Otto,* portrait painter, still-life painter, * 1885 Moosburg, † 1977 Seeshaupt (Starnberger See) – D ▭ Münchner Maler VI.

Vaenerberg, *Adolf* → **Wänerberg,** *Thorsten Adolf W.*

Vaenerberg, *Thorsten Adolf* (Koroma; Kuvataiteilijat; Nordström) → **Wänerberg,** *Thorsten Adolf W.*

Vaenius, *Octavius van* → **Veen,** *Otto van*

Vaenius, *Otho van* → **Veen,** *Otto van*

Vaenius, *Otto van* → **Veen,** *Otto van*

Vänje, *Stig* → **Vänje,** *Stig Axel*

Vänje, *Stig Axel,* master draughtsman, * 23.2.1931 Stockholm – S ▭ SvKL V.

Vaensoen, *Hadrian* → **Vauson,** *Hadrian*

Vaensoun, *Adrian* → **Vauson,** *Hadrian*

Vaere, *Jean Antoine De* (De Vaere, John), modeller, * 10.3.1754 or 1755 Gent, † 3.1.1830 Tronchiennes-lez-Gand – F, GB, I, B, NL ▭ Gunnis; ThB XXXIV.

Vaerlo, *Girard,* painter, f. 1591 – F ▭ Brune.

Vaernewyck, *van* (Künstler-Familie) (ThB XXXIV) → **Vaernewyck,** *Jean van*

Vaernewyck, *van* (Künstler-Familie) (ThB XXXIV) → **Vaernewyck,** *Louis van*

Vaernewyck, *van* (Künstler-Familie) (ThB XXXIV) → **Vaernewyck,** *Marc van*

Vaernewyck, *van* (Künstler-Familie) (ThB XXXIV) → **Vaernewyck,** *Pierre van*

Vaernewyck, *van* (Künstler-Familie) (ThB XXXIV) → **Vaernewyck,** *Willem van*

Vaernewyck, *Jean van,* painter (?), sculptor (?), * 1544 – B, NL ▭ ThB XXXIV.

Vaernewyck, *Louis van,* painter (?), sculptor (?), * 1543 – B, NL ▭ ThB XXXIV.

Vaernewyck, *Marc van,* sculptor, f. 20.10.1495 – B, NL ▭ ThB XXXIV.

Vaernewyck, *Pierre van,* sculptor (?), f. 1526, l. about 1544 – B, NL ▭ ThB XXXIV.

Vaernewyck, *Willem van,* painter (?), sculptor (?), f. 1383, l. 1384 – B, NL ▭ ThB XXXIV.

Vaerten, *Jan,* painter, * 5.8.1909 Turnhout – B ▭ DPB II; Vollmer V; Vollmer VI.

Vaerten, *Johannes* → **Vaerten,** *Jan*

Vaerwyck, *Hendrik,* architect, * 1.5.1880 Gent, l. before 1961 – B ▭ Vollmer V.

Vaerwyk, *Rosa* → **Pauwaert,** *Rosa*

Vaes, *Francis,* sculptor (?), * 1948 Tirlemont – B ▭ DPB II.

Vaes, *Jan* → **Vaes,** *Johannes Cornelis*

Vaes, *Jef,* sculptor, master draughtsman, * 1920 Tirlemont – B ▭ DPB II.

Vaes, *Johannes Cornelis,* sculptor, medalist, * 7.4.1927 's-Hertogenbosch (Noord-Brabant) – NL ▭ Scheen II.

Vaës, *Walter,* figure painter, pastellist, etcher, still-life painter, portrait painter, landscape painter, * 12.2.1882 Borgerhout, † 1958 Antwerpen – B ▭ DPB II; Pavière III.2; Schurr II; ThB XXXIV; Vollmer V.

Vaesch, *Claus* → **Faesch,** *Claus*

Vaesch, *Cleve* → **Faesch,** *Claus*

Väsch, *Paul* → **Faesch,** *Paul*

Vaesch, *Remigius* → **Faesch,** *Remigius*

Väsch, *Remigius* → **Faesch,** *Remigius*

Vaesch, *Romey* → **Faesch,** *Remigius*

Väsch, *Romey* → **Faesch,** *Remigius*

Vaesch, *Ruman* → **Faesch,** *Remigius*

Väsch, *Ruman* → **Faesch,** *Remigius*

Vaesch, *Rumiger* → **Faesch,** *Remigius*

Vaesen, *François,* painter, f. 1861, † after 1895 – F ▭ Audin/Vial II.

Vaessen, *Henricus Johannes,* painter, * 13.11.1907 Maastricht (Limburg), † 8.6.1963 Maastricht (Limburg) – NL ▭ Scheen II.

Vaessen, *Jan* → **Vaessen,** *Joannes Franciscus Hubertus*

Vaessen, *Joannes Franciscus Hubertus,* glass painter, * 29.1.1900 Roermond (Limburg), † 8.7.1958 's-Hertogenbosch (Noord-Brabant) – NL ▭ Scheen II.

Väth, *Hans,* architect, f. 1938 – D ▭ Davidson II.1.

Väth, *J. P.,* maker of silverwork, jeweller, f. 1864, l. 1868 – A ▭ Neuwirth Lex. II.

Vätterle, *Jan Michal,* sculptor, * 1680 (?), † 1740 – CZ ▭ Toman II.

Váez, *Gaspar* → **Báez,** *Gaspar*

Váez Cabral, *Pedro,* painter, f. 1602 – MEX ▭ Toussaint.

Vaeza, *Teófilo,* painter, * 1863 Montevideo, † 22.11.1944 Montevideo – ROU ▭ EAAm III; PlástUrug II.

Vaffart, *Pierre,* wood sculptor, f. 1532 – F ▭ ThB XXXIV.

Vafflard, *Pierre Antoine Augustin* (Vafflard, Pierre-Auguste), painter, lithographer, * 1774 or 19.12.1777 Paris, † 1837 Paris – F ▭ Alauzen; DA XXXI; ThB XXXIV.

Vafflard, *Pierre-Auguste* (Alauzen; DA XXXI) → **Vafflard,** *Pierre Antoine Augustin*

Vaga (ThB XXXIV) → **Perin del Vaga**

Vaga, *Perino del* → **Perin del Vaga**

Vaga, *Pierino del* → **Perin del Vaga**

Vagabonde → **Faustman,** *Mollie*

Vagaggini, *Memo,* figure painter, landscape painter, still-life painter, * 15.6.1892 or 17.6.1892 Santa Fiora, † 27.8.1955 Florenz – I ▭ Comanducci V; ThB XXXIV; Vollmer V.

Vaganay, *Claude-Balthazar,* engraver, * 1820 Simandre (Isère), † 22.12.1899 Lyon – F ▭ Audin/Vial II.

Vaganov, *Benjamin G.,* artisan, fresco painter, * 8.10.1896 Archangelsk, l. 1959 – USA, RUS ▭ Falk; Hughes.

Vaganov, *Ivan Fedorovič,* silversmith, f. about 1886 – RUS ▭ ChudSSSR II.

Vaganov, *Michail Ivanovič,* metal artist, * 25.7.1925 Gorochovec – RUS ▭ ChudSSSR II.

Vagard, *Sissel Eckhoff,* painter, master draughtsman, * 28.6.1943 Oslo – N ▭ NKL IV.

Vagd, *Johan,* mason, f. 1734, † before 1740 – D ▭ Focke.

Vagedes, *Adolf von* (Vagedes, Adolph von), architect, * 26.5.1777 Münster, † 27.1.1842 Düsseldorf – D ▭ DA XXXI; ThB XXXIV.

Vagedes, *Adolph von* (DA XXXI) → **Vagedes,** *Adolf von*

Vagenas, *Nicholas,* painter, * Manchester (New Hampshire), f. 1969 – USA ▭ Dickason Cederholm.

Vagengejm, *Martyn Karlovič,* portrait painter, miniature painter, f. 1832, † 1866 St. Petersburg – RUS, D ▭ ChudSSSR II.

Vagenius, *Anna Hertha Regina* → **Linders,** *Hertha*

Vagenius, *Hertha* → **Linders,** *Hertha*

Vagentibus, *Jo. Sperantie de* → **Speranza,** *Giovanni*

Vaget, *Christoffer,* glazier, f. 1637 – D ▭ Focke.

Vaget, *Dirich,* glazier, f. 1570, l. 1580 – D ▭ Focke.

Vaget, *Hans (1550),* glazier, f. 1550, l. 1554 – D ▭ Focke.

Vaget, *Hans (1612),* glazier, f. 1612, l. 1634 – D ▭ Focke.

Vaget, *Johan,* glazier, f. 1580, l. 1604 – D ▭ Focke.

Vágfalvi, *Ottó,* painter, graphic artist, * 1925 Szerencs – H ▭ MagyFestAdat.

Vaggeli, *Bartolomeo Giovanni* → **Vaggelli,** *Bartolomeo Giovanni*

Vaggelli, *Bartolomeo Giovanni,* medalist, f. 1714, l. 1720 – I ▭ ThB XXXIV.

Vaggioni, *P.,* painter, f. 1701 – I ▭ ThB XXXIV.

Vagh, *Albert,* figure painter, landscape painter, flower painter, * 10.11.1931 Montreuil-sous-Bois (Seine-Saint-Denis) – F ▭ Bénézit.

Vágh-Weimann, *Mihály* (Vagh-Weimann, Maurice), painter, * 20.8.1899 Budapest, l. before 1976 – F, H ▭ Alauzen; MagyFestAdat.

Vágh-Weimann, *Nándor,* painter, * 1897 Budapest – H ▭ MagyFestAdat.

Vagh-Weinmann, *Elemer,* painter, * 20.12.1906 Budapest – H, F ▭ Alauzen.

Vagh-Weinmann, *Maurice* (Alauzen) → **Vágh-Weimann,** *Mihály*

Vaghi, *Virgilio,* painter, * 13.12.1854 Mailand, l. 1880 – RA, I ▭ EAAm III.

Vagičev, *Aleksandr Michajlovič,* filmmaker, * 21.7.1923 Vasil'evo – RUS ▭ ChudSSSR II.

Vägîi, *Maria,* decorator, * 30.8.1927 Voineşti – RO ▭ Barbosa.

Vagin, *Andrej Grigor'evič,* painter, graphic artist, * 27.10.1923 Ašmarino – RUS ⌑ ChudSSSR II.

Vagin, *Boris Ivanovič,* painter, * 4.7.1920 Tula – RUS ⌑ ChudSSSR II.

Vagin, *Evgenij Ivanovič,* painter, graphic artist, * 8.2.1925 Darovskoe – RUS ⌑ ChudSSSR II.

Vagin, *Vladimir Vasil'evič,* graphic artist, * 9.3.1937 Jarensk – RUS ⌑ ChudSSSR II.

Vagioli, *Astolfo,* painter, * Verona (?), f. 1617 – PL, I ⌑ DEB XI; ThB XXXIV.

Vagis, *Polygnotos* (Vagis, Polygnotos George), sculptor, * 14.1.1894 or 14.6.1894 Thasos, † 14.4.1965 – GR, USA ⌑ EAAm III; Falk; Vollmer V.

Vagis, *Polygnotos George* (Falk) → **Vagis,** *Polygnotos*

Vagliani, *Alessandro* → **Vajani,** *Alessandro*

Vagliani, *Giuseppe* → **Valiani,** *Giuseppe*

Vagliante, *Eugenio* → **Vegliante,** *Eugenio*

Vagliasindi del Castello, *Maria,* painter, woodcutter, master draughtsman, * 2.3.1903 Catania – I ⌑ Comanducci V; Servolini.

Vagliengo, *Marie Christine* → **Campana,** *Maria Christina*

Vagliente, *Francesco di Antonio del* → **Valente,** *Francesco di Antonio del*

Vaglieri, *Giustino* → **Vaglieri,** *Tino*

Vaglieri, *Tino,* painter, * 1929 Triest – I ⌑ DEB XI; DizArtItal; PittItalNovec/2 II.

Vaglio, *Giovanni,* wood sculptor, * Pettinengo, f. 14.6.1682, l. 1684 – I ⌑ ThB XXXIV.

Vagn, architect, f. about 1150 – DK ⌑ Weilbach VIII.

Vagn Jensen, *Hans Henrik* (Weilbach VIII) → **Vagn Jensen,** *Henrik*

Vagn Jensen, *Henrik* (Vagn Jensen, Hans Henrik), painter, sculptor, * 8.8.1933 Frederiksberg – DK ⌑ Weilbach VIII.

Vagnanelli, *Ventura* → **Vagnarelli,** *Ventura*

Vagnard, *Jean,* painter, † before 22.2.1668 – F ⌑ ThB XXXIV.

Vagnarelli, *Bonaventura* → **Vagnarelli,** *Ventura*

Vagnarelli, *Ludovico,* goldsmith, silversmith, f. 14.9.1537 – I ⌑ Bulgari III.

Vagnarelli, *Pietro,* military architect, * 1550 Urbino (?), † 1625 Lucca – P, F, I ⌑ ThB XXXIV.

Vagnarelli, *Ventura,* founder, * Urbino (?), f. 26.6.1534, l. 1545 – I ⌑ ThB XXXIV.

Vagnarello, *Pietro* → **Vagnarelli,** *Pietro*

Vagnat, *Louis,* painter, * 1842 Grenoble, † 1886 Grenoble – F ⌑ ThB XXXIV.

Vagnby, *Bo* (Vagnby, Bo Hellisen), architect, * 5.4.1940 Nørresundby – DK ⌑ Weilbach VIII.

Vagnby, *Bo Hellisen* (Weilbach VIII) → **Vagnby,** *Bo*

Vagnby, *Viggo,* advertising graphic designer, poster artist, master draughtsman, * 4.9.1896 Hundborg, † 20.9.1966 Skagen – DK ⌑ Vollmer VI; Weilbach VIII.

Vagne, painter, f. 2.1433, l. 3.1433 – I ⌑ Gnoli.

Vagner, *Anatolij Jakovlevič* → **Vagner,** *Genrich-German*

Vágner, *Andor,* landscape painter, * 31.1.1874 Varsád, l. before 1940 – H ⌑ MagyFestAdat; ThB XXXIV.

Vágner, *Andreas* → **Vágner,** *Andor*

Vágner, *Bohumil,* landscape painter, genre painter, * 17.7.1897 Kadov, † 24.10.1921 Prag – CZ ⌑ Toman II.

Vagner, *Evgenij Aleksandrovič,* painter, graphic artist, * 16.10.1921 Moskau – RUS ⌑ ChudSSSR II.

Vagner, *Genrich-German,* stage set designer, * 1810, † 17.1.1885 St. Petersburg – RUS, D ⌑ ChudSSSR II.

Vagner, *Jakov Kondrat'evič,* whalebone carver, * 1918, † 18.11.1955 Lomonossow – RUS ⌑ ChudSSSR II.

Vágner, *Jakub* → **Wagner,** *Jakub* (1869)

Vágner, *Marian,* painter, sculptor, * 26.1.1910 Mukařov – CZ ⌑ Toman II.

Vagner, *Nikolaj Petrovič,* painter, * 1829 Bogoslovskij zavod, † 4.4.1907 St. Petersburg – RUS ⌑ ChudSSSR II.

Vagner, *Petr Nikolaevič,* painter, * 1862, † 1932 Leningrad – RUS ⌑ ChudSSSR II.

Vagnetti, *Dante,* painter (?), * 8.9.1914 Mailand – I ⌑ Comanducci V.

Vagnetti, *Fausto,* glass painter, * 24.3.1876 Anghiari, † 19.3.1956 Rom – I ⌑ Comanducci V; DEB XI; ThB XXXIV.

Vagnetti, *Gianni* (DEB XI; PittItalNovec/1 II; PittItalNovec/2 II) → **Vagnetti,** *Giovanni* (1897)

Vagnetti, *Giovanni* (1861), sculptor, * Rom, f. 1861, l. 1880 – I ⌑ Panzetta.

Vagnetti, *Giovanni* (1897) (Vagnetti, Gianni; Vagnetti, Giovanni), figure painter, stage set designer, * 1897 or 21.3.1898 or 21.3.1899 Florenz, † 1956 Florenz – I ⌑ Comanducci V; DEB XI; DizArtItal; PittItalNovec/1 II; PittItalNovec/2 II; ThB XXXIV; Vollmer V.

Vagnetti, *Italo,* sculptor, medalist, * 19.7.1864 Florenz, † 17.4.1933 Florenz – I ⌑ Panzetta; ThB XXXIV.

Vagnetti, *Vieri,* painter, * 19.11.1936 Florenz – I ⌑ DEB XI.

Vagnier, *Jean* → **Vanier,** *Jean* (1644)

Vagnier, *Luigi* → **Vanier,** *Luigi*

Vagnier, *Nicolas* → **Vaignier,** *Nicolas*

Vagnini, *Giuseppe,* silversmith, f. 23.8.1774 – I ⌑ Bulgari I.3/II.

Vagnucci, *Francesco* (Francesco Vagnucci), painter, f. 1501 – I ⌑ Gnoli; ThB XXXIV.

Vágo, *Alexander* → **Vágó,** *Sándor*

Vago, *Antonio Mario,* painter, * 25.11.1908 Saronno – I ⌑ Comanducci V.

Vágó, *Desiderius* → **Vágó,** *Dezső*

Vágó, *Dezső,* plaque artist, artisan, * 1.2.1882 Budapest, l. before 1961 – H ⌑ ThB XXXIV; Vollmer V.

Vágó, *Gábor,* sculptor, * 1894 Belényes, l. before 1961 – I, H ⌑ ThB XXXIV; Vollmer V.

Vágó, *Gabriel* → **Vágó,** *Gábor*

Vágó, *Josef* → **Vágó,** *József*

Vágó, *József,* architect, * 23.12.1877 Nagyvárad, † 7.6.1947 Budapest – H ⌑ DA XXXI; ThB XXXIV; Vollmer V.

Vágó, *Ladislaus* → **Vágó,** *László*

Vágó, *László,* architect, * 30.3.1875 Nagyvárad, † 30.12.1933 Budapest – H ⌑ DA XXXI; ThB XXXIV.

Vágó, *Magda,* painter, * 1947 Budapest – H ⌑ MagyFestAdat.

Vago, *Nicole* → **Cormier,** *Nicole*

Vágó, *Pál,* fresco painter, genre painter, * 6.6.1853 Jászapáti, † 15.10.1928 Budapest – H ⌑ MagyFestAdat; ThB XXXIV.

Vágó, *Paul* → **Vágó,** *Pál*

Vágó, *Pierre,* architect, * 1910 – H, F ⌑ ELU IV; Vollmer V.

Vago, *Pietro,* architect, f. 1340, l. 6.7.1345 – I ⌑ ThB XXXIV.

Vago, *Pietro Paolo,* stucco worker, f. 1691 – CZ, I ⌑ Toman II.

Vágó, *Sándor,* portrait painter, genre painter, landscape painter, * 8.8.1887 Mezőlaborc, † 1946 Cleveland (Ohio) – USA, H ⌑ Falk; MagyFestAdat; ThB XXXIV; Vollmer V.

Vago, *Valentino,* painter, graphic artist, * 16.12.1931 Barlassina – I ⌑ Comanducci V; DEB XI; DizArtItal; PittItalNovec/2 II.

Vagt, *Christoffer* → **Vaget,** *Christoffer*

Vagt, *Dirich* → **Vaget,** *Dirich*

Vagt, *Hans* (1) → **Vaget,** *Hans* (1550)

Vagt, *Hans* (2) → **Vaget,** *Hans* (1612)

Vagt, *Johan* → **Vaget,** *Johan*

Vaguer, *Joan,* architect, f. 1625, l. 1632 – E ⌑ Ráfols III.

Vaguer y Atencia, *Enrique,* copyist, f. 1899 – E ⌑ Cien años XI.

Vahala, *František,* architect, * 3.7.1881 Hustopeč, † 24.3.1942 Prag – CZ ⌑ Toman II; Vollmer V.

Vahamonde, *Joaquin* → **Vaamonde,** *Joaquin*

Vahelaid, *Emmi* (Vachelaid, Émmi Éduardovna), designer, * 21.1.1923 Tallinn – EW ⌑ ChudSSSR II.

Vaher, *Erik* (Vacher, Érik Chugovič), graphic artist, * 11.4.1921 Saaremaa – EW ⌑ ChudSSSR II.

Vaher, *Ingi* (Vacher, Ingi Juchanovna), glass artist, * 31.5.1930 Tallinn – EW ⌑ ChudSSSR II.

Vaher, *Rada* (Vaher, Rada Alice), painter, etcher, * 3.8.1916 Tampere – SF ⌑ Koroma; Kuvataiteilijat; Paischeff; Vollmer V.

Vaher, *Rada Alice* (Koroma; Kuvataiteilijat; Paischeff) → **Vaher,** *Rada*

Vahevič, *Georgij* (ELU IV (Nachtr.)) → **Wakhevitch,** *Georges*

Vahía, *Alejo de,* wood sculptor, * Becerril (Alt-Kastilien) (?), f. 4.6.1505 – E ⌑ ThB XXXIV.

Vahl, *Martin* (Vahl Henrichsen, Martin), master draughtsman, * 7.10.1749 or 10.10.1749 Bergen (Norwegen), † 24.12.1804 Kopenhagen – DK, N ⌑ Weilbach VIII.

Vahl Henrichsen, *Martin* (Weilbach VIII) → **Vahl,** *Martin*

Vahland, *Wilhelm Carl* → **Vahland,** *William Charles*

Vahland, *William Charles,* architect, * 2.10.1828 Nienburg (Weser), † 22.7.1915 Bendigo (Victoria) – AUS, D ⌑ DA XXXI.

Vahldieck, *Johannes,* painter, photographer, * 1839 Braunschweig, † 12.1.1914 Eutin – D ⌑ ThB XXXIV.

Vahldiek, *Charlotte,* painter, * 1827 Luisenberg (Kellinghusen), † 1902 – D ⌑ Wolff-Thomsen.

Vahldieck, *Johannes* → **Vahldieck,** *Johannes*

Vahle, *Claus,* painter, graphic artist, * 1940 Göttingen – D ⌑ Feddersen.

Vahle, *Fritz,* painter, graphic artist, designer, mosaicist, * 1.3.1913 Bochum – D ▭ Davidson II.2; Vollmer V; Vollmer VI.

Vahle, *Heinrich,* bookbinder, gilder, * 21.11.1876 Bustedt, l. before 1940 – D ▭ ThB XXXIV.

Vahle, *Inge* (Vahle-Giessler, Inge), designer, painter (?), knitter, woodcutter, * 6.2.1915 Krevese (Altmark) – D ▭ Fuchs Maler 20.Jh. IV.

Vahle-Giessler, *Inge* (Fuchs Maler 20.Jh. IV) → **Vahle,** *Inge*

Vahlkamp, *Johann Hermann,* architect, f. 1778, l. 1780 – D ▭ ThB XXXIV.

Vahlroos, *Anna Dorotea* (Nordström) → **Wahlroos,** *Dora*

Vahlroos, *Anna-Lena* → **Vahlroos,** *Anna Vivi Helena*

Vahlroos, *Anna Vivi Helena,* painter, sculptor, * 31.8.1885 Mouhijärvi, l. 1909 – SF ▭ Nordström.

Vahlroos, *Dora* → **Wahlroos,** *Dora*

Vahlroos, *Uno* → **Wahlroos,** *Uno Wilhelm*

Vahlroos, *Uno Wilhelm* (Nordström) → **Wahlroos,** *Uno Wilhelm*

Vahrenhorst, *Anna Benigna* → **Neumann,** *Anna Benigna*

Vahrenhorst, *Paul,* painter, etcher, * 22.10.1880 Goldingen (Kurland), † 9.10.1950 or 19.10.1951 Maising (Starnberger See) or München – D, LV, F ▭ Hagen; Münchner Maler VI; Vollmer V.

Vahrenkamp, *Carl,* faience painter, lithographer, designer, * 7.3.1872 Iserlohn, † 22.7.1943 Voorburg (Zuid-Holland) – NL ▭ Scheen II.

Vahrson-Freund, *Leonore,* painter, graphic artist, master draughtsman, * 1936 Wetzlar – D ▭ BildKueFfm; Nagel.

Vahtra, *Jaan* (Vachtra, Jaan Juchanovič), graphic artist, * 23.5.1882 Karuküla, † 27.1.1947 Vyra – EW ▭ ChudSSSR II.

Vahtramäe, *Albert* (Vachtramjaè, Al'bert Indrikovič), stage set designer, * 20.1.1885 St. Petersburg, † 23.2.1965 Tallinn – EW, RUS ▭ ChudSSSR II.

Vahtramäe, *Juta* (Vachtramjaè, Juta Jaanovna), jewellery artist, jewellery designer, * 25.3.1924 Viljandi – EW ▭ ChudSSSR II.

Vaiana, *Anna Maria* → **Vaiani,** *Anna Maria*

Vaiani, *Alessandro* (DEB XI) → **Vajani,** *Alessandro*

Vaiani, *Anna Maria,* painter, etcher, * Florenz, f. 1627, l. 1633 – I ▭ DEB XI; ThB XXXIV.

Vaiani, *Giuseppe* (Vajani, Giuseppe), figure painter, portrait painter, still-life painter, * 14.11.1886 Lodi, † 2.4.1937 Mailand – I ▭ Comanducci V; ThB XXXIV; Vollmer V.

Vaiani, *Lorenzo* → **Sciorina,** *dello*

Vaiani, *Raffaele,* goldsmith, f. 9.3.1570, l. 17.11.1594 – I ▭ Bulgari I.2.

Vaiani, *Sebastiano,* etcher, * Florenz, f. 1627, l. 1628 – I ▭ DEB XI; ThB XXXIV.

Vaiano, *Roberto,* painter, * 1935 Herculaneum – I ▭ DizArtItal.

Vaic, *Aleša,* painter, graphic artist, * 30.12.1920 Prag – CZ ▭ Toman II.

Vaić, *Fedor,* painter, graphic artist, * 13.9.1910 Zemun – HR ▭ ELU IV.

Vaic, *Josef,* painter, graphic artist, * 8.12.1884 Domoušice, l. 1910 – CZ ▭ Toman II.

Vaic, *Oldřich,* painter, * 16.7.1906 Pochvalov – CZ ▭ Toman II.

Vaičaitis, *Adolfas,* woodcutter, * 1915 Šiauliai – LT ▭ Vollmer V.

Vaida, *Maria,* decorator, ceramist, glass painter, printmaker, leather artist, * 25.4.1919 Satu Mare – RO ▭ Barbosa.

Vaidin, *Sergei* (Milner) → **Vajdin,** *Sergej*

Vaidya, *Batsa Gopal,* painter, * 1946 – NP ▭ ArchAKL.

Vaienti, *Giovanni Speranza* → **Speranza,** *Giovanni*

Vaignier, *Nicolas,* potter, f. 1581, l. 1603 – F ▭ Audin/Vial II.

Vaignieux, *Emmanuel* → **Bagnieux,** *Emmanuel*

Vaigt, *Zacharias* → **Voigt,** *Zacharias* (1765)

Vaija, *Josep,* armourer, f. 1707 – E ▭ Ráfols III.

Vaiksnoras, *Andrea* → **Uravitch,** *Andrea V.*

Vaiksnoras, *Anthony* (Falk) → **Vaiksnoras,** *Anthony J.*

Vaiksnoras, *Anthony J.* (Vaiksnoras, Anthony), painter, * 5.9.1918 Du Bois (Pennsylvania) – USA ▭ Falk; Vollmer V.

Vail, *A. D.* (Vail, Aramenta Dianthe), miniature painter, f. 1837, l. 1847 – USA ▭ EAAm III; Groce/Wallace; ThB XXXIV.

Vail, *Aramenta Dianthe* (EAAm III; Groce/Wallace) → **Vail,** *A. D.*

Vail, *Eugène* (EAAm III; Edouard-Joseph III; Schurr II) → **Vail,** *Eugène Lawrence*

Vail, *Eugène-Laurent* (Karel) → **Vail,** *Eugène Lawrence*

Vail, *Eugène Lawrence* (Vail, Eugène; Vail, Eugène-Laurent), marine painter, genre painter, portrait painter, pastellist, engineer, * 29.9.1857 St-Servan, † 25.12.1934 or 28.12.1934 Paris – USA, F ▭ EAAm III; Edouard-Joseph III; Falk; Karel; Schurr II; ThB XXXIV.

Vail, *Joseph,* artist, f. 1846 – USA ▭ Groce/Wallace.

Vail, *Laurence,* painter, * 1891 Paris, l. 1961 – F, USA ▭ Karel.

Vail, *Robert,* painter, f. 1925 – USA ▭ Falk.

Vail, *Robert William Glenroie,* lithographer, * 26.3.1890 Victor (New York), l. before 1968 – USA ▭ EAAm III.

Vailate, *Nicolino da,* carver, f. 3.7.1529 – I ▭ ThB XXXIV.

Vailetti, *Benito,* painter, * 12.7.1934 Lodi – I ▭ Comanducci V.

Vailetti, *Giuseppe,* painter, * 5.5.1889 Lodi, † 31.8.1950 Lodi – I ▭ Comanducci V.

Vaillancour, *Armand,* sculptor, master draughtsman, * 1932 Black Lake (Quebec) – CDN ▭ Vollmer V.

Vaillancourt, sign painter, f. 1887, l. 1888 – CDN ▭ Karel.

Vaillancourt, *A. A.,* artist, f. 1932 – USA ▭ Hughes.

Vaillancourt, *Adjutor,* goldsmith, f. 1902 – CDN ▭ Karel.

Vaillancourt, *Peter,* painter, f. 1891, l. 1892 – CDN ▭ Karel.

Vaillancourt, *Victor,* goldsmith, * 1860 or 1861 Quebec, l. 1881 – CDN ▭ Karel.

Vaillant (Maler-, Radierer- und Mezzotintostecher-Familie) (ThB XXXIV) → **Vaillant,** *André*

Vaillant (Maler-, Radierer- und Mezzotintostecher-Familie) (ThB XXXIV) → **Vaillant,** *Bernard*

Vaillant (Maler-, Radierer- und Mezzotintostecher-Familie) (ThB XXXIV) → **Vaillant,** *Jacques* (1625)

Vaillant (Maler-, Radierer- und Mezzotintostecher-Familie) (ThB XXXIV) → **Vaillant,** *Jean* (1627)

Vaillant (Maler-, Radierer- und Mezzotintostecher-Familie) (ThB XXXIV) → **Vaillant,** *Wallerand*

Madame Vaillant (Vaillant (Madame)), miniature painter, f. 1825 – USA ▭ Groce/Wallace; Karel.

Vaillant (Madame) (Groce/Wallace; Karel) → **Madame Vaillant**

Vaillant, *A. J. B.,* painter, * about 1817, † 17.7.1852 Paris – F ▭ ThB XXXIV.

Vaillant, *André* (Vaillant, Andries), painter, etcher, mezzotinter, copper engraver, * before 5.7.1655 or before 7.7.1655 Amsterdam, † 1693 Berlin – D, NL, F ▭ ThB XXXIV; Waller.

Vaillant, *Andries* (Waller) → **Vaillant,** *André*

Vaillant, *Antoine de,* architect, f. 3.5.1602, † 8.1602 – DK, F ▭ ThB XXXIV.

Vaillant, *Bernard,* etcher, mezzotinter, portrait painter, master draughtsman, pastellist, * before 6.11.1632 Lille or Rijssel, † before 29.8.1698 Leiden – NL, F ▭ Bernt V; ThB XXXIV; Waller.

Vaillant, *Charles-Émile,* architect, * 1849 Paris, l. 1871 – F ▭ Delaire.

Vaillant, *Charles Louis Augustin,* artist, * 14.8.1864 Arras, † 1906 – F ▭ Marchal/Wintrebert.

Vaillant, *Guillaume,* scribe, f. 1484 – F ▭ Brune.

Vaillant, *Henriëtta* (Vaillant, Henriette), sculptor, * 10.12.1875 Utrecht (Utrecht), † 13.12.1949 Den Haag (Zuid-Holland) – NL ▭ Scheen II; Vollmer V.

Vaillant, *Henriette* (Vollmer V) → **Vaillant,** *Henriëtta*

Vaillant, *Jacob* → **Vaillant,** *Jacques* (1625)

Vaillant, *Jacques* (1625) (Vaillant, Jacques (1643)), painter, etcher, mezzotinter, * about 1625 or before 6.12.1643 Lille or Amsterdam, † before 12.8.1691 Berlin – I, NL, D, F ▭ ThB XXXIV; Waller.

Vaillant, *Jacques* (1879) (Vaillant, Jacques-Gaston-Emile), watercolourist, * 20.5.1879 Melun, † 4.2.1934 Paris (?) – F ▭ Bénézit; Edouard-Joseph III; Edouard-Joseph Suppl.; ThB XXXIV; Vollmer V.

Vaillant, *Jacques Gaston Emile* → **Vaillant,** *Jacques* (1879)

Vaillant, *Jacques-Gaston-Emile* (Edouard-Joseph III) → **Vaillant,** *Jacques* (1879)

Vaillant, *Jacques Gaston Emile* (Bénézit; ThB XXXIV) → **Vaillant,** *Jacques* (1879)

Vaillant, *Jan* (Zülch) → **Vaillant,** *Jean* (1627)

Vaillant, *Jean* (1414), goldsmith, f. 1414, l. 14.7.1457 – F ▭ Nocq IV.

Vaillant, *Jean* (1457), goldsmith, f. 30.10.1457 – F ▭ Nocq IV.

Vaillant, *Jean* (1529), goldsmith, f. 5.10.1529 – F ▭ Nocq IV.

Vaillant, *Jean* (1627) (Vaillant, Jan; Vaillant, Jean), painter, etcher, mezzotinter, copper engraver, * before 19.8.1627 or 19.8.1627 or 1630 Lille or Rijssel, † Frankenthal (Pfalz) (?), l. 1672 – D, NL, F ▭ ThB XXXIV; Waller; Zülch.

Vaillant, *Léon-Aimé*, architect, * 1848
Paris, l. after 1863(?) – F ▭ Delaire.
Vaillant, *Léon Louis*, artist, * 11.11.1834
Paris – F ▭ Marchal/Wintrebert.
Vaillant, *Louis David*, decorative
painter, * 14.12.1875 Cleveland
(Ohio), † 7.2.1944 New York – USA
▭ EAAm III; Falk; ThB XXXIV;
Vollmer V.
Vaillant, *Louise* → **Besnard**, *Louise*
Vaillant, *Martial*, miniature painter,
f. 1501 – F ▭ D'Ancona/Aeschlimann.
Vaillant, *Maximilien*, landscape painter,
* 6.5.1891 Douai, l. before 1961
– F ▭ Bénézit; Edouard-Joseph III;
ThB XXXIV; Vollmer V.
Vaillant, *Pierre Henri*, painter,
etcher, * 30.1.1878 Paris, † 1939
– F ▭ Edouard-Joseph III;
Edouard-Joseph Suppl.; ThB XXXIV.
Vaillant, *Richard*, decorator, * 1859 or
1860 Frankreich, l. 12.11.1895 – USA
▭ Karel.
Vaillant, *Robert*, goldsmith, f. 20.7.1680,
† before 1682 – F ▭ Nocq IV.
Vaillant, *V. J.*, etcher, painter, f. before
1874 – F, GB ▭ Lister; ThB XXXIV.
Vaillant, *Wallerand* (Vaillant, Wallerant),
etcher, mezzotinter, portrait painter,
genre painter, still-life painter, master
draughtsman, * before 30.5.1623 or
30.5.1623 Lille or Rijssel, † 28.8.1677
Amsterdam – NL, F ▭ Bernt III;
Bernt V; DA XXXI; DPB II; Pavière I;
ThB XXXIV; Waller.
Vaillant, *Wallerant* (Bernt III; Bernt V;
DPB II; Pavière, Flower I, 1962; Waller)
→ **Vaillant**, *Wallerand*
Vaillant-Baudry, *Huguette*, painter,
* 22.9.1931 Paris – F ▭ Bénézit.
Vaille, *Honoré*, painter, f. 1586, l. 1650
– F ▭ Audin/Vial II.
Vaills, *Ramón* → **Valls**, *Ramón* (1395)
Vailly, *Jean*, locksmith, smith, * 4.2.1839
Genf, † 10.9.1900 Genf – CH
▭ ThB XXXIV.
Vailly frères → **Vailly**, *Jean*
Vain, *Laurens* → **Vin**, *Laurens*
Vaincher, *P.*, copper engraver, f. 1801 – I
▭ Servolini.
Vaineikytė, *Liuda* (Vajnejkite,
Ljuda Ljudviko), portrait painter,
sculptor, * 18.6.1908 Palanga – LT
▭ ChudSSSR II; Vollmer V.
Vainer, *Paulo*, photographer, * 1960 – BR
▭ ArchAKL.
Vaines, *Maurice de*, painter, * 2.3.1815
Bar-le Duc, † 14.8.1869 Antibes – F
▭ ThB XXXIV.
Vaini, *Mariano*, sculptor, * 1810 Rom,
l. 1831 – I ▭ Panzetta.
Vaini, *Pietro*, portrait painter, genre
painter, * 1847 Rom, † 1875 New York
– I, USA ▭ Comanducci V; DEB XI;
ThB XXXIV.
Vainikainen, *Erkki Matti*, painter,
* 5.6.1925 Viipuri – RUS, SF
▭ Koroma; Kuvataiteilijat.
Vainikainen, *Matti* → **Vainikainen**, *Erkki
Matti*
Vainio, *Armas* → **Vainio**, *Armas Emil*
Vainio, *Armas Emil*, painter, * 6.11.1923
Vaasa – SF ▭ Koroma; Kuvataiteilijat.
Vainio, *Charles Edouard Ilmari* (Koroma;
Kuvataiteilijat; Paischeff) → **Vainio**,
Ilmari
Vainio, *Charles Edvard Ilmari* (Nordström)
→ **Vainio**, *Ilmari*

Vainio, *Ilmari* (Vainio, Charles Edouard
Ilmari; Vainio, Charles Edvard Ilmari),
figure painter, landscape painter,
portrait painter, * 19.11.1892 Helsinki,
† 22.12.1955 Turku – SF ▭ Koroma;
Kuvataiteilijat; Nordström; Paischeff;
Vollmer V.
Vainio, *Mirjam* → **Vainio**, *Saara Mirjam*
Vainio, *Saara Mirjam*, painter, * 18.7.1915
Helsinki – SF, S ▭ SvKL V.
Vainio, *Urpo Olavi* (Vainio, Urpo Olavi),
figure painter, still-life painter, landscape
painter, * 7.4.1910 Helsinki – SF
▭ Koroma; Kuvataiteilijat; Vollmer V.
Vaino, *Eugen* (Vajno, Éugen Martovič),
graphic artist, painter, * 7.12.1909
Pajdesskij, † 24.11.1969 Tallinn – EW,
RUS ▭ ChudSSSR II.
Vainová-Ebenhoehová, *Vlasta*, painter,
* 21.5.1879 Nová Paka, l. 1935 – CZ
▭ Toman II.
Vainu, *Esther Martha Ilse*, painter,
mosaicist, * 18.12.1921 Reval – EW
▭ Hagen.
Vainu, *Mady* → **Vainu**, *Esther Martha
Ilse*
Vaira, *Boniforte* → **Vaira**, *Guiniforte*
Vaira, *Celestino*, sculptor, * 14.2.1914
Morteros (Córdoba) – RA ▭ EAAm III;
Merlino.
Vaira, *Guiniforte*, painter, f. 1462 – I
▭ Schede Vesme IV.
Vairoli, *Luca*, painter, f. 1578 – I
▭ ThB XXXIV.
Vairon, *Etienne*, goldsmith, f. 1594 – F
▭ Brune.
Vaironi, *Albert*, mason, f. 1630, l. 1631
– D, I, CH ▭ ThB XXXIV.
Vais-Szabó, *Ilona*, painter, * 17.2.1920
Prachov – F, CZ ▭ Bauer/Carpentier VI.
Vaišla, *Vitolds* (Vajšlja, Vitol'd
Sil'vestrovič), restorer, ceramist,
* 2.11.1918 Vajšla – LV
▭ ChudSSSR II.
Vaisman, *Aída (1909)*, painter, graphic
artist, * 13.1.1909 Warschau,
† 4.11.1940 Buenos Aires – RA, PL
▭ EAAm III; Merlino.
Vaisman, *Aida (1941)*, copper engraver,
* 1941 Buenos Aires – RA
▭ Vollmer V.
Vaisov, *Balta* (ChudSSSR II) → **Vaisov**,
Bolta
Vaisov, *Bolta* (Vaisov, Balta), ceramist,
* 1892 Madyr (Usbekistan), † 17.8.1958
Madyr (Usbekistan) – UZB, RUS
▭ ChudSSSR II.
Vaisseur, *Pierre*, sculptor, founder, f. 1562
– F ▭ ThB XXXIV.
Vaist, *Ulrich*, wood sculptor, carver,
* Landsberg (Lech)(?), f. 1474,
l. 1506(?) – A, D ▭ ThB XXXIV.
Vaistij, *Antoniette* → **Galland**, *Antoniette*
Vaitiekunas, *Mary Leila*, decorative
painter, * 1935 England – CDN, GB
▭ Ontario artists.
Vaïto, *Agathe*, painter, * 1928 – H
▭ Vollmer V.
Vaitys, *Jonas* (Vajtis, Ionas Jul'jusovič),
painter, * 6.10.1903 Kaunas, † 21.8.1963
Kaunas – LT ▭ ChudSSSR II;
Vollmer V.
Vaitys, *Jonas Juliaus* → **Vaitys**, *Jonas*
Vaiula, *Salvatore de* → **Vayula**, *Salvatore
de*
Vaivada, *Petras* (Vajvada, Pjatras Antano),
sculptor, * 29.6.1906 Taurage – LT
▭ ChudSSSR II; Vollmer V.
Vaivada, *Petras Antano* → **Vaivada**,
Petras

Vaivadaitė-Surgailienė, *Aspazija*
(Vajvavajte-Surgajlene, Aspazija Antano),
graphic artist, * 5.5.1928 Taurage – LT
▭ ChudSSSR II.
Vaivadaitė-Surgailienė, *Aspazija Antano* →
Vaivadaitė-Surgailienė, *Aspazija*
Vaivadiene-Tulč, *Tiju-Ene Gustavo*
(Vajvadene-Tul'c, Tiju-Éne Gustavovna),
graphic artist, sculptor, ceramist,
metal artist, * 13.11.1933 Törva – LT
▭ ChudSSSR II.
Vaivods, *Stanislavs* (Vajvod, Stanislav
Al'bertovič), ceramist, * 23.4.1915
Rēzekne – LV ▭ ChudSSSR II.
Vaixeras, *Guillem*, architect, f. 1556,
l. 1563 – E ▭ Ráfols III.
Vaixeras, *Huguet* → **Vaxeras**, *Huguet*
Vaixeres, *Francesc*, architect, f. 1511 – E
▭ Ráfols III.
Vaixeries, *Eudald (1664)* (Vaixeries,
Eudald), cannon founder, f. 1664,
l. 1671 – E ▭ Ráfols III.
Vaixeries, *Eudald (1720)*, armourer,
f. 1720, l. 1750 – E ▭ Ráfols III.
Vaixeries, *Francesc*, armourer, f. 1750,
l. 1780 – E ▭ Ráfols III.
Vaixeries, *Joan*, armourer, f. 1750 – E
▭ Ráfols III.
Vaixeries, *Josep*, cannon founder, f. 1763,
l. 1793 – E ▭ Ráfols III.
Vaixeries, *Manuel*, cannon founder,
f. 1781 – E ▭ Ráfols III.
Vaize, *David*, armourer, f. 1724 – F
▭ Audin/Vial II.
Vaize de, engineer, f. 1720 – F ▭ Brune.
Vaj, *Andrea*, architect, f. 1737, l. 1776
– I ▭ ThB XXXIV.
Vajani, woodcutter, copper engraver,
f. 1842, l. 1868 – I ▭ Comanducci V;
Servolini.
Vajani, *Alessandro* (Vaiani, Alessandro),
painter, copper engraver, * about
1570 Florenz, l. 1613 – I ▭ DEB XI;
ThB XXXIV.
Vajani, *Giuseppe* (Comanducci V) →
Vaiani, *Giuseppe*
Vajani, *Orazio* → **Vajani**, *Alessandro*
Vajchr, *Miroslav*, sculptor, * 18.11.1923
Hradec Králové – CZ ▭ Toman II.
Vajda, *Elek*, painter, graphic artist,
* 9.10.1904 Debreczin, † 1986 Graz
– A ▭ ELU IV; Fuchs Maler 20.Jh. IV;
List.
Vajda, *Ferenc*, portrait painter, landscape
painter, * 1892 Budapest – H
▭ MagyFestAdat.
Vajda, *Franz*, jeweller, f. 1.1922 – A
▭ Neuwirth Lex. II.
Vajda, *Júlia*, painter, * 1913
Trencsén, † 1982 Budapest – SK, H
▭ MagyFestAdat.
Vajda, *Lajos*, painter, * 6.8.1908
Zalaegerszeg, † 7.9.1941 Budakeszi
– H ▭ DA XXXI; MagyFestAdat;
Vollmer V.
Vajda, *Pál*, painter, photographer, sculptor,
* 1907 Budapest, † 1982 London – H,
GB ▭ MagyFestAdat.
Vajda, *Sigmund* → **Vajda**, *Zsigmond*
Vajda, *Zsigmond*, painter, * 11.5.1860
Bukarest, † 22.5.1931 Budapest – H,
RO ▭ MagyFestAdat; ThB XXXIV.
Vajdanovszky, *Jozef*, goldsmith, f. 1748,
l. 1782 – SK ▭ ArchAKL.
Vajdin, *Sergej* (Vaidin, Sergei), painter,
f. 1914 – RUS ▭ Milner.
Vajégaité-Narkevičiene, *Genovaité
Kazimiero* (Vaegajte-Narkjavičene,
Genovajte Kazimiero), stage set
designer, * 10.4.1927 Apaša – LT
▭ ChudSSSR II.

Vajkin, *Ivan Filippovič,* painter, graphic artist, * 21.2.1915 Nikulino – RUS ▭ ChudSSSR II.

Vajnejkite, *Ljuda Ljudviko* (ChudSSSR II) → **Vaineikytė,** *Liuda*

Vajner, *Il'ja Geršević* (Vajner, Illja Heršovyč), architect, * 10.6.1925 Charkiv – UA ▭ SChU.

Vajner, *Illja Heršovyč* (SChU) → **Vajner,** *Il'ja Geršević*

Vajner, *Lazar' Jakovlevič* (Vayner, Lazar' Yakovlevich), sculptor, * 1885 Rostovna-Donu, † 28.6.1933 Moskau – RUS, UA, F, GE ▭ ChudSSSR II; Milner.

Vajngort, *Arija-Leon Semenovyč,* architect, * 27.11.1912 Warschau – PL, UA ▭ SChU.

Vajnman, *Itomor Šlemovič,* mosaicist, monumental artist, * 13.10.1917 Čerkassy, † 13.10.1966 Moskau – RUS, UA ▭ ChudSSSR II.

Vajnman, *Mojsej Abramovič* (Vaynman, Moisei Abramovich), sculptor, * 13.8.1913 Krivoj Rog, † 1973 – RUS ▭ ChudSSSR II; Milner.

Vajnman, *Mojsej Michail Abramovič* → **Vajnman,** *Mojsej Abramovič*

Vajno, *Eugen Martovič* (ChudSSSR II) → **Vaino,** *Eugen*

Vajnreb, *Vladimir Markovič,* painter, * 3.10.1909 St. Petersburg – RUS, UA ▭ ChudSSSR II.

Vajnštejn, *Abram Il'ič,* painter, master draughtsman, * 7.4.1916 Minsk, † 8.2.1990 – BY ▭ ArchAKL.

Vajnštejn, *Abram Ilyč* → **Vajnštejn,** *Abram Il'ič*

Vajnštejn, *Mark Grigor'evič,* painter, graphic artist, * 20.8.1894 Konotop, † 7.8.1952 Moskau – RUS, UA ▭ ChudSSSR II.

Vajnštejn, *Mojsej Isakovyč,* painter, * 20.2.1940 Družkivka (Doneck), † 26.5.1981 Kiev – UA ▭ SChU.

Vajnštejn, *Mychajlo Isakovyč* → **Vajnštejn,** *Mojsej Isakovyč*

Vajnštejn, *Samuïl Myronovyč,* architect, * 12.2.1918 Kiev – UA ▭ SChU.

Vajnštejn-Mašurina, *Svetlana Il'inična,* sculptor, * 28.6.1928 Odessa – UA, RUS ▭ ChudSSSR II.

Vajnštejn-Mašurina Aser'janc, *Svetlana Il'inična* → **Vajnštejn-Mašurina,** *Svetlana Il'inična*

Vajnštok, *Juda Mendelevič* → **Vajnštok,** *Jurij Mendelevič*

Vajnštok, *Jurij Mendelevič,* filmmaker, * 21.12.1924 Warschau – PL, KZ ▭ ChudSSSR II.

Vajsberg, *Ljudmila Abramovna,* painter, * 29.11.1905 Vasil'kov, † 1952 – RUS, UA ▭ ChudSSSR II.

Vajsblat, *Iosif Naumovič,* painter, * 2.3.1893 Kiev, l. 1958 – UA, RUS ▭ ChudSSSR II.

Vajsbord, *Samuil Markovič,* graphic artist, * 14.11.1918 Charkiv – UA, RUS ▭ ChudSSSR II.

Vajsburg, *Efim Efimovič* (ChudSSSR II) → **Vajsburg,** *Juchim Juchimovič*

Vajsburg, *Juchim Juchimovič* (Vajsburg, Efim Efimovič), painter, * 11.5.1922 Kiev – UA ▭ ChudSSSR II.

Vajsfel'd, *Arnol'd Michajlovič,* filmmaker, * 15.6.1906 Warschau – PL, RUS ▭ ChudSSSR II.

Vajšlja, *Vitol'd Sil'vestrovič* (ChudSSSR II) → **Vaišla,** *Vitolds*

Vajtis, *Ionas Jul'jusovič* (ChudSSSR II) → **Vaitys,** *Jonas*

Vajvada, *Pjatras Antano* (ChudSSSR II) → **Vaivada,** *Petras*

Vajvadene-Tul'c, *Tiju-Ėne Gustavovna* (ChudSSSR II) → **Vaivadiene-Tulč,** *Tiju-Ene Gustavo*

Vajvavajte-Surgajlene, *Aspazija Antano* (ChudSSSR II) → **Vaivadaitė-Surgailienė,** *Aspazija*

Vajvod, *Stanislav Al'bertovič* (ChudSSSR II) → **Vaivods,** *Stanislavs*

Vakadin, *Viktor Nikolaevič,* graphic artist, * 28.8.1911 Voronež – RUS ▭ ChudSSSR II.

Vakalo, *George,* painter, stage set designer, * 1904 Istanbul – GR, F ▭ Vollmer VI.

Vakalopoulos, *George* → **Vakalo,** *George*

Vakar, *Sergej Michajlovič* (ChudSSSR II) → **Vakar,** *Sjargej Michajlavič*

Vakar, *Sjargej Michajlavič* (Vakar, Sergej Michajlovič), sculptor, * 27.8.1928 Orša, † 16.6.1998 – BY ▭ ChudSSSR II.

Vakowskaï, figure painter, landscape painter, still-life painter, * Amiens (Somme), f. 1901 – F ▭ Bénézit.

Vakrilov, *Aleksandăr Atanasov,* painter, * 14.4.1931 Burgas – BG ▭ EIIB.

Vaks, *Bencion Iosifovič* → **Vaks,** *Bencion Josypovyč*

Vaks, *Bencion Josypovyč* (Vaks, Boris Iosifovič; Vaks, Borys Josypovyč), painter, graphic artist, * 25.5.1912 Žytomir, † 4.8.1989 Charkiv – UA, RUS ▭ ChudSSSR II; SChU.

Vaks, *Boris Iosifovič* (ChudSSSR II) → **Vaks,** *Bencion Josypovyč*

Vaks, *Borys Josypovyč* (SChU) → **Vaks,** *Bencion Josypovyč*

Vaksalam, miniature painter, f. 1859, l. 1874 – IND ▭ ArchAKL.

Vaksel', *Lev Nikolaevič,* master draughtsman, * 1811 Jaroslavl', † 8.12.1885 – RUS, LT ▭ ChudSSSR II.

Vaksel', *Lidija,* painter, f. 1855, l. 1857 – RUS ▭ ChudSSSR II.

Vakula, *Raïsa Savivna,* ceramist, * 5.10.1930 Popivka (Poltava) – UA ▭ SChU.

Vakulenko, *Stepan Kuz'mič,* graphic artist, painter, * 2.1.1900 Bratjanica – RUS, UA ▭ ChudSSSR II.

Vakurov, *Ivan Petrovič* (Vakurov, Ivan Petrovich), miniature japanner, * 19.1.1885 Palech, † 20.4.1968 Palech – RUS ▭ ChudSSSR II; Milner.

Vakurov, *Ivan Petrovich* (Milner) → **Vakurov,** *Ivan Petrovič*

Vakurov, *Michail Petrovič,* miniature japanner, * 19.2.1890 Palech, † 5.8.1942 Palech – RUS ▭ ChudSSSR II.

Vakurov, *Nikolaj Dmitrievič,* miniature painter, * 19.2.1879, † 1.5.1952 Palech – RUS ▭ ChudSSSR II.

Val (DPB II; Edouard-Joseph III; Schurr VII) → **Val,** *Valentine Synave-Nicolaud*

Val', *Aleksandr Aleksandrovič* (ChudSSSR II) → **Wahl,** *Alexander Amandus von*

Val', *Anna Ėduardovna* (ChudSSSR II) → **Wahl,** *Anna von*

Val, *Antoni* → **Val,** *Antonij*

Val, *Antonij,* painter, f. about 1786 – RUS ▭ ChudSSSR II.

Val, *Claude Du* → **Duval,** *Claude*

Val, *Felix Du* → **Duval,** *Felix*

Val, *Gertrud de* → **Linér,** *Gertrud*

Val, *Jehan Du* → **Duval,** *Jehan*

Val, *M.,* etcher, copper engraver, master draughtsman, f. 1770 – NL ▭ Scheen II; Waller.

Val, *Marc Du* → **Duval,** *Marc* (1530)

Val, *Robbert Du* → **Duval,** *Robbert*

Val, *Robert du* (Bradley III) → **Robert du Val**

Val, *Samuel Du* → **Duval,** *Samuel*

Val, *Sebastiano de* → **Valentinis,** *Sebastiano de*

Val, *Valentine Synave-Nicolaud* (Val), painter, * 1870 Brüssel, † 1943 Paris – F, B ▭ DPB II; Edouard-Joseph III; Pavière III.2; Schurr VII; ThB XXXIV.

Val Colomé, *Juli del* → **Val y Colomé,** *Julio del*

Val y Colomé, *Julio del* (Val Colomé, Juli del), painter, * Villaverde de Peñahoradada (Burgos), f. 1899, † 20.9.1963 Madrid – E ▭ Cien años XI.

Val de Branchen, *Niccolino* → **Houbraken,** *Niccolino van*

della **Val Gardena** → **Moroder,** *Ludwig*

Val-Linér, *Gertrud de* (Vollmer V) → **Linér,** *Gertrud*

Val-Synave, *Valentine Nicolaud(?)* → **Val,** *Valentine Synave-Nicolaud*

Val Trouillhet, *Mercedes del,* painter, * 1928 Valladolid – E ▭ Blas.

Vala, *Bedřich,* painter, * 6.3.1909 Dolní Loučký – CZ ▭ Toman II.

Vála, *Josef,* sculptor, * 14.12.1883 Prag, l. 1919 – CZ ▭ Toman II.

Valacchi, *Vasco,* painter, graphic artist, ceramist, * 3.1.1927 Murlo – I ▭ Comanducci V.

Valach, *Ján,* painter, f. 1486 – SK ▭ Toman II.

Valadares, *Cicero* → **Dudu**

Valadares, *João Gonçalves,* potter, f. 1743 – BR ▭ Martins II.

Valadas, *Jorge* (Valades, Jorge Escalço; Valadas, Jorge Escalço), painter, master draughtsman, * 1908 or 1908 (?) or 5.10.1910 Vila Real de Santo Antonio or Vila Real de Santa António – P ▭ Pamplona V; Tannock; Vollmer V.

Valadas, *Jorge Escalço* (Tannock) → **Valadas,** *Jorge*

Valadas, *Virgílio dos Reis Cadete,* watercolourist, f. before 1954, l. 1964 – P ▭ Tannock.

Valade, *Anna* → **Vinet,** *Anna*

Valade, *François,* sculptor, f. before 1986 – CDN ▭ Karel.

Valade, *Jean,* portrait painter, pastellist, miniature painter (?), * 27.11.1710 or 1709 Poitiers, † 13.12.1787 or 12.12.1787 Paris – F ▭ DA XXXI; Schidlof Frankreich; ThB XXXIV.

Valade, *Pierre-Denis-Louis,* architect, * 1876 Paris, l. after 1905 – F ▭ Delaire.

Valade, *Pierre L. J.,* painter, * 10.9.1909 Poitiers (Vienne) – F ▭ Bénézit.

Valadés, *Fray Diego* (EAAm III; Toussaint) → **Valadés,** *Diego de*

Valadés, *Diego de* (Valadés, Fray Diego), etcher, master draughtsman, * 1533 Tlaxcala, † 1582(?) – E, MEX ▭ EAAm III; ThB XXXIV; Toussaint.

Valades, *Jorge Escalço* (Pamplona V) → **Valadas,** *Jorge*

Valadez, *Patssi,* painter(?), * 1951 – USA ▭ ArchAKL.

Valadié, *Jean-Baptiste,* painter, * 1933 – F ▭ Bénézit.

Valadier, *Andrea,* goldsmith, metal artist, silversmith, * about 1692 or about 1695 or 1695 Aramont (Provence), † 23.7.1759 Rom – I, F ▭ Bulgari I.2; DA XXXI; ThB XXXIV.

Valadier, *Domenico,* goldsmith (?), f. 4.2.1810 – I ▭ Bulgari I.2.

Valadier, *Filippo,* goldsmith, * 9.2.1770 Rom, l. 1814 – I ▫ Bulgari I.2; DA XXXI.

Valadier, *G.-Louis* (Lami 18.Jh. II) → **Valadier,** *Luigi* (1726)

Valadier, *Giovanni,* silversmith, * 1732 Rom, † 24.6.1805 – I ▫ Bulgari I.2.

Valadier, *Giuseppe,* architect, goldsmith, silversmith, * 14.4.1762 Rom, † 1.2.1839 Rom – I, F ▫ Bulgari I.2; DA XXXI; ELU IV; ThB XXXIV.

Valadier, *Giuseppe Luigi Pietro* → **Valadier,** *Giuseppe*

Valadier, *Luigi (1726)* (Valadier, G.-Louis; Valadier, Luigi (1); Valadier, Luigi), sculptor(?), goldsmith, brass founder, silversmith, * 26.2.1726 Rom, † 15.9.1785 Rom – F, I ▫ Bulgari I.2; DA XXXI; Lami 18.Jh. II; ThB XXXIV.

Valadier, *Luigi (1781)* (Valadier, Luigi (2)), goldsmith, * 1781, l. 1812 – I ▫ Bulgari I.2; DA XXXI.

Valadier, *Luigi Giovanni,* goldsmith, * 1732, † 1805 – I ▫ DA XXXI.

Valadier, *Luigi Maria,* architect, master draughtsman, lithographer, * 1791 Rom, l. 1834 – I, F ▫ Comanducci V; Servolini; ThB XXXIV.

Valadier, *Tommaso,* goldsmith, silversmith, * 13.12.1772, l. 1816 – I ▫ Bulgari I.2; DA XXXI.

Valadini, *Luigi* → **Valadier,** *Luigi* (1726)

Valadon, *Joseph* → **Valadon,** *Jules Emmanuel*

Valadon, *Jules* (Schurr I) → **Valadon,** *Jules Emmanuel*

Valadon, *Jules Emmanuel* (Valadon, Jules), portrait painter, genre painter, * 5.10.1826 Paris, † 28.3.1900 Paris – F ▫ Schurr I; ThB XXXIV.

Valadon, *Maria* (Pavière III.2) → **Valadon,** *Suzanne*

Valadon, *Marie-Clémentine* → **Valadon,** *Suzanne*

Valadon, *Marie Clémentine* (ThB XXXIV) → **Valadon,** *Suzanne*

Valadon, *Marie Valentine Suzanne* → **Valadon,** *Suzanne*

Valadon, *Maurice* → **Utrillo,** *Maurice*

Valadon, *Michel-Emmanuel,* architect, * 1801 Paris, l. after 1821 – F ▫ Delaire.

Valadon, *Suzanne* (Valadon, Maria; Valadon, Suzanne-Marie-Clémentine; Valadon, Marie Clémentine), etcher, flower painter, still-life painter, * 23.9.1865 or 23.9.1867 Bessines (Haute-Vienne) or Limoges, † 7.4.1938 Paris – F ▫ DA XXXI; Edouard-Joseph III; ELU IV; Huyghe; Pavière III.2; ThB XXXIV; Vollmer V.

Valadon, *Suzanne-Marie-Clémentine* (ELU IV) → **Valadon,** *Suzanne*

Valadon-Utter, *Marie Clémentine* → **Valadon,** *Suzanne*

Valadon-Utter, *Suzanne* → **Valadon,** *Suzanne*

Valaitis, *Kazys Kazio* (Valajtis, Kazis Kazio), sculptor, * 4.7.1934 Kaunas – LT ▫ ChudSSSR II.

Valajtis, *Kazys Kazio* (ChudSSSR II) → **Valaitis,** *Kazys Kazio*

Valambruna, *Francesco,* silversmith, f. 24.5.1648, l. 1657 – I ▫ Bulgari I.2.

Valance, *François de* → **Valence,** *François de*

Valance, *Jean de,* mason, f. 1486, l. 1490 – F ▫ Brune.

Valance, *William,* painter, f. 1503, l. 1517 – GB ▫ Apted/Hannabuss.

Valancienne, *Louis Noël,* portrait painter, genre painter, still-life painter, * 5.2.1827 Paris, † 28.5.1885 Paris – F ▫ Pavière III.1; ThB XXXIV.

Valand, *Norvald,* painter, * 18.11.1897 Haugesund, † 3.1.1943 Lillehammer – N ▫ NKL IV.

Valantin, *Paul,* still-life painter, genre painter, f. before 1861 – GB ▫ Pavière III.2.

Valantinaité-Jokuboniené, *Broné Ksavero* (Valantinajte-Iokubonene, Brone Ksavero), graphic artist, * 6.1.1926 Buržaj – LT ▫ ChudSSSR II.

Valantinajte-Iokubonene, *Brone Ksavero* (ChudSSSR II) → **Valantinaité-Jokuboniené,** *Broné Ksavero*

Valaperta, *Francesco,* history painter, genre painter, portrait painter, * 20.1.1836 Mailand, † 25.1.1908 Mailand – I ▫ Comanducci V; DEB XI; ThB XXXIV.

Valaperta, *Giuseppe,* sculptor, * about 1760 Mailand, † about 3.1817 Washington (District of Columbia) – USA, I, E ▫ EAAm III; Groce/Wallace; Soria.

Valaperta, *Ignazio* (Valaperti, Ignazio), miniature painter, * Como, f. about 1680 – CH, I ▫ Bradley III; ThB XXXIV.

Valaperti, *Ignazio* (Bradley III) → **Valaperta,** *Ignazio*

Valara, *Giuseppe* → **Vallara,** *Giuseppe*

Valari, *Giuseppe* → **Vallara,** *Giuseppe*

Valas, *Hans,* painter, graphic artist, * 1922 – A ▫ Fuchs Maler 20.Jh. IV.

Valasco, *João* → **Velasco,** *João*

Valásquez de Covarrubias, *Juan,* architect, f. 1705 – RCH ▫ Pereira Salas.

Valat, *Paul,* painter, f. 1891 – F ▫ Portal.

Valats, *Bertrand,* potter, f. 1606 – F ▫ Portal.

Valavuori, *Olavi* → **Valavuori,** *Veikko Kalervo Viljo Olavi*

Valavuori, *Veikko Kalervo Viljo Olavi,* painter, * 14.6.1921 Tampere – SF ▫ Koroma; Kuvataiteilijat; Vollmer V.

Valayer, *Reine* → **Cimière,** *Reine*

Valazza, *Héctor,* sculptor, * 5.4.1898 Córdoba (Argentinien), l. 1953 – RA ▫ EAAm III; Merlino.

Valbas, engraver – E ▫ Páez Rios III.

Valberg, *Bård* → **Valberg,** *Bård Einrinde*

Valberg, *Bård Einrinde,* master draughtsman, graphic artist, * 3.10.1947 Alstahaug – N ▫ NKL IV.

Valberg, *Bittan* → **Valberg,** *Britt-Marie*

Valberg, *Britt-Marie,* painter, master draughtsman, textile artist, * 20.2.1926 Åtvidaberg – S ▫ SvKL V.

Valberg, *Edvar,* painter, graphic artist, * 18.9.1918 Grane (Vefsn) – N ▫ NKL IV.

Valberg, *Sven* (Konstlex.) → **Walberg,** *Sven*

Valbrun, *Alexis Léon Louis,* painter, * 3.1.1803 Paris, † 1852 Paris – F ▫ ThB XXXIV.

Valbudea, *Stefan* (DA XXXI) → **Valbudea,** *Stefan Ionescu*

Valbudea, *Stefan Ionescu* (Valbudea, Stefan), sculptor, * 8.1856 or 1865 Bukarest, † 21.5.1918 Bukarest – RO ▫ DA XXXI; ThB XXXIV; Vollmer VI.

Valbuena, *Francisco,* painter, screen printer, * 1932 Barcelona – E ▫ Blas; Calvo Serraller; Páez Rios III.

Valbuena, *Lilia,* master draughtsman, sculptor, * 17.9.1946 Caracas – YV ▫ DAVV II.

Valburn, *Alexis Léon Louis* → **Valbrun,** *Alexis Léon Louis*

Valby, *Judith,* book illustrator, book art designer, woodcutter, collagist, master draughtsman, * 1940 Malaysia – GB ▫ Peppin/Micklethwait.

Val'c, *Karl Fedorovič,* stage set designer, * 1846 St. Petersburg, † 1929 Moskau – RUS ▫ ChudSSSR II.

Valcácel, *Antonio,* calligrapher, f. 1853, l. 1869 – E ▫ Cotarelo y Mori II.

Vălčanov, *Ivan,* painter, * 6.4.1889 Kazanlăk, † 7.9.1953 Sofia – BG ▫ EIIB.

Vălčanov, *Penju Ivanov,* painter, * 22.2.1931 Sofia – BG ▫ EIIB.

Vălčanov, *Vasil Petkov,* architect, * 22.7.1923 Sofia – BG ▫ EIIB.

Vălčanova, *Elena Ivanova,* designer, * 18.3.1927 Sofia – BG ▫ EIIB.

Valcárcel, *Carlos,* architect, f. 1701 – E ▫ ThB XXXIV.

Valcárcel, *Casimiro,* portrait painter, pastellist, f. 1864 – E ▫ Cien años XI.

Valcárcel, *Ernesto,* painter, * 1951 Santa Cruz de Tenerife – E ▫ Calvo Serraller.

Valcarcel, *Lluísa,* lace maker, embroiderer, f. 1888, l. 1892 – E ▫ Ráfols III.

Valcárcel y Daoiz, *Juan,* portrait painter, f. 1751 – E ▫ ThB XXXIV.

Valcárcel y Datón, *Sofia,* painter, f. 1890 – E ▫ Cien años XI.

Valcarel Medina (Blas) → **Valcárel Medina,** *Isidoro*

Valcárel Medina, *Isidoro* (Valcarel Medina), painter, * 1937 Murcia – E ▫ Blas; Calvo Serraller.

Valcazar, *Gabriel de,* painter, f. 1661 – E ▫ ThB XXXIV.

Vălčev, *Dončo Penev* (Vălčev, Dončo Penev), painter, * 25.5.1932 Dragovo – BG ▫ EIIB; Marinski Živopis.

Vălčev, *Konstantin* (Valchev, Konstantin), glass artist, designer, * 29.9.1953 Sofia – BG ▫ WWCGA.

Vălčev, *Nikola,* painter, * 1.12.1897 Makreš, † 1984 – BG ▫ EIIB.

Vălčev, *Nikola Petkov* → **Vălčev,** *Nikola*

Vălčev, *Petăr Ninkov,* painter, * 16.9.1905 Bojnica (Vidin), † 27.9.1964 Sofia – BG ▫ Marinski Živopis.

Vălčev, *Vasil Christov,* painter, architect, * 24.9.1934 Sofia – BG ▫ EIIB.

Vălčev, *Vasil Nikolov,* painter, graphic artist, * 6.6.1931 Sofia – BG ▫ EIIB.

Val'cev, *Viktor Aleksandrovič,* lithographer, * 3.2.1928 Samara – RUS ▫ ChudSSSR II.

Val'cev, *Vitalij Gennadievič* (Walzeff, Witali Gennadjewitsch), painter, * 7.11.1917 Kosmynino – RUS ▫ ChudSSSR II; Vollmer VI.

Valcha, *Václav,* painter, illustrator, * 20.8.1878 Hajany, l. 1941 – CZ ▫ Toman II.

Valchenburg, *Henrico* → **Valkenburg,** *Heinrich von*

Valchev, *Konstantin* (WWCGA) → **Vălčev,** *Konstantin*

Valcin, *Gérard,* painter, * 1923 or 10.7.1927 Port-au-Prince, † 15.5.1988 Port-au-Prince – RH ▫ DA XXXI; EAPD.

Valck, *Adriaen de,* painter, * before 20.7.1622 Haarlem, l. 1664 – NL ▫ ThB XXXIV.

Valck, *Adrien,* goldsmith, f. 1612, l. 1639
– B, NL ∞ ThB XXXIV.
Valck, *Aelbert de,* decorative painter,
f. 1651 – NL ∞ ThB XXXIV.
Valck, *Aelbert Symonsz. de,*
painter, * Vlissingen (?), f. 1640,
† before 19.4.1657 Haarlem – NL
∞ ThB XXXIV.
Valck, *Gerard,* painter, copper engraver,
cartographer, engraver, etcher,
mezzotinter, globe maker, * 1626 or
1651 or 1652 Amsterdam, † 1720
or before 21.10.1726 or 21.10.1726
Amsterdam – GB, NL, D ∞ DA XXXI;
Feddersen; ThB XXXIV; Waller.
Valck, *H. de* → **Valk,** *H. de* (1693)
Valck, *Jonáš* → **Falck,** *Jonáš*
Valck, *Leonardus,* engraver of maps and
charts, copper engraver, etcher, globe
maker, * 3.2.1675 London, † before
19.6.1755 Amsterdam (?) – GB, NL
∞ Waller.
Valck, *Matthieu,* goldsmith, f. 1582 – B
∞ ThB XXXIV.
Valck, *Peter* → **Valckx,** *Peter*
Valck, *Petrus,* copper engraver,
master draughtsman, silversmith (?),
* Leeuwarden (?), f. 1575 – NL
∞ Waller.
Valck, *Pieter,* copper engraver,
* Leeuwarden (?), f. 1575, l. 1584 –
NL, I ∞ ThB XXXIV.
Valck, *Pieter Jacobsz. de* → **Valk,** *Pieter
Jacobsz. de*
Valck, *Simon de,* portrait painter, f. about
1740, l. 1750 (?) – NL ∞ Scheen II;
ThB XXXIV.
Valck, *Stefan,* painter, f. 1485, † before
1492 – D ∞ ThB XXXIV.
Valckaert, *Warner van den* → **Valckert,**
Werner van den (1585)
Valckaert, *Werner van den* → **Valckert,**
Werner van den (1585)
Valcke, *Gerard* → **Valck,** *Gerard*
Valcke, *Jacques,* painter, * 1749 Ieper,
† 1795 – B ∞ DPB II.
Valcke, *N.,* portrait painter,
* Ieper (?), f. before 1792 – B, NL
∞ ThB XXXIV.
Valckenaere, *Léon* (Valckenaere, Léon-
Jules), marine painter, * 3.8.1853
Brügge, l. 1926 – B ∞ DPB II;
Edouard-Joseph III; ThB XXXIV.
Valckenaere, *Léon-Jules* (DPB II) →
Valckenaere, *Léon*
Valckenawer, *Hanns* → **Valkenauer,** *Hans*
Valckenborch, *van* (Künstler-Familie) (ThB
XXXIV) → **Valckenborch,** *Gerardt van*
Valckenborch, *van* (Künstler-Familie) (ThB
XXXIV) → **Valckenborch,** *Gillis van*
(1570)
Valckenborch, *van* (Künstler-Familie) (ThB
XXXIV) → **Valckenborch,** *Gillis van*
(1599)
Valckenborch, *van* (Künstler-Familie) (ThB
XXXIV) → **Valckenborch,** *Hendrik van*
Valckenborch, *van* (Künstler-Familie) (ThB
XXXIV) → **Valckenborch,** *Johan Jakob
van*
Valckenborch, *van* (Künstler-Familie) (ThB
XXXIV) → **Valckenborch,** *Lucas van*
Valckenborch, *van* (Künstler-Familie) (ThB
XXXIV) → **Valckenborch,** *Martin van*
(1534)
Valckenborch, *van* (Künstler-Familie) (ThB
XXXIV) → **Valckenborch,** *Martin van*
(1565)
Valckenborch, *van* (Künstler-Familie) (ThB
XXXIV) → **Valckenborch,** *Martin van*
(1580)

Valckenborch, *Aegidius van* (1) →
Valckenborch, *Gillis van* (1570)
Valckenborch, *Aegidius van* (2) →
Valckenborch, *Gillis van* (1599)
Valckenborch, *Dirk* (Pavière I) →
Valkenburg, *Dirk*
Valckenborch, *Egidius von* (1) (Zülch) →
Valckenborch, *Gillis van* (1570)
Valckenborch, *Egidius van* (1599) (Zülch)
→ **Valckenborch,** *Gillis van* (1599)
Valckenborch, *Frederik van* (Bernt III;
Bernt V) → **Valckenborch,** *Frederik van*
Valckenborch, *Frederik* (ELU IV) →
Valckenborch, *Frederik van*
Valckenborch, *Frederik van* (Valckenborch,
Friedrich van; Valckenborch, Frederik;
Valckenborch, Frederick van; Van
Valckenborch, Frederik), painter, master
draughtsman, * about 1565 or 1566
or about 1570 Antwerpen, † 1622 or
23.8.1623 (?) or 28.8.1623 or 1625
Nürnberg – D, I, A, NL ∞ Bernt III;
Bernt V; DA XXXI; DPB II; ELU IV;
ThB XXXIV; Zülch.
Valckenborch, *Friedrich van* (Zülch) →
Valckenborch, *Frederik van*
Valckenborch, *Gerardt van,* painter,
* Löwen, f. 1563 – B, NL ∞ DPB II;
ThB XXXIV.
Valckenborch, *Gilles van* (2) →
Valckenborch, *Gillis van* (1599)
Valckenborch, *Gillis* → **Valkenburg,** *Dirk*
Valckenborch, *Gillis van* (1570)
(Valckenborch, Egidius von (1570);
Van Valckenborch, Gillis (1)),
landscape painter, master draughtsman,
* about 1570 Antwerpen, † before
1.4.1622 Frankfurt (Main) – D, I,
NL ∞ Bernt III; Bernt V; DPB II;
ThB XXXIV; Zülch.
Valckenborch, *Gillis van* (1599)
(Valckenborch, Egidius van (1599)),
goldsmith, painter (?), * before
22.7.1599 Frankfurt (Main), † 22.4.1634
Frankfurt (Main) – D, NL ∞ DPB II;
ThB XXXIV; Zülch.
Valckenborch, *Hendrik van,* painter,
f. 1560, l. 1585 – B, NL ∞ DPB II;
ThB XXXIV.
Valckenborch, *Johan Jakob von* (Zülch)
→ **Valckenborch,** *Johan Jakob van*
Valckenborch, *Johan Jakob van*
(Valckenborch, Johan Jakob von),
goldsmith, * before 15.5.1625
Frankfurt (Main), † before 27.11.1675
Frankfurt (Main) – D, NL ∞ DPB II;
ThB XXXIV; Zülch.
Valckenborch, *Julius van* (2) →
Valckenborch, *Gillis van* (1599)
Valckenborch, *Lodewijck Jansz. van den*
→ **Bosch,** *Lodewijck Jansz. van den*
Valckenborch, *Lucas von* (DA XXXI) →
Valckenborch, *Lucas van*
Valckenborch, *Lucas van* (Valckenborch,
Lucas von; Valkenborch, Lucas van;
Van Valckenborch, Lucas), still-life
painter, master draughtsman, * 1530 (?)
or 1530 or 1535 or 1535 Mechelen (?)
& Löwen, † 2.2.1597 or 1625 (?)
Frankfurt (Main) or Nürnberg or Brüssel
– B, D, A, NL ∞ Bernt III; Bernt V;
DA XXXI; DPB II; ELU IV; Pavière I;
ThB XXXIV; Zülch.
Valckenborch, *Martin van* (1534)
(Valckenborch, Martin van; Van
Valckenborch, Marten (1)), flower
painter, * 1534 or 1535 or 1534 or
1535 or 1542 Löwen, † 1602 or before
27.1.1612 Frankfurt (Main) – B, D,
NL ∞ Bernt III; DA XXXI; DPB II;
ELU IV; Pavière I; ThB XXXIV; Zülch.

Valckenborch, *Martin van* (1565), painter,
* 1565 (?) Mechelen, † 1597 Wien – D,
NL ∞ DPB II; ThB XXXIV; Zülch.
Valckenborch, *Martin van* (1580) (Van
Valckenborch, Marten (3)), painter,
* 1583 Antwerpen or Aachen (?),
† before 5.9.1635 Frankfurt (Main) –
D, I, NL ∞ DPB II; ThB XXXIV;
Zülch.
Valckenborch, *Moritz von,* painter,
f. 17.8.1600, † 1632 – D ∞ Zülch.
Valckenborch, *Nikolaus van,* painter,
f. 1632 – D, NL ∞ ThB XXXIV;
Zülch.
Valckenborch, *Quinten Hendrik van* →
Valckenborch, *Hendrik van*
Valckenborch, *Theodor* → **Valkenburg,**
Dirk
Valckenborch, *Thierry* → **Valkenburg,**
Dirk
Valckenborg, *Frederik van* →
Valckenborch, *Frederik van*
Valckenborg, *Friedrich van* →
Valckenborch, *Frederik van*
Valckenburg, *Dirk* → **Valkenburg,** *Dirk*
Valckenburg, *Frederik van* →
Valckenborch, *Frederik van*
Valckenburg, *Gerhard von* (ThB XXXIV)
→ **Falkenberg,** *Gerhard von*
Valckenburg, *Gillis* → **Valkenburg,** *Dirk*
Valckenburg, *Heinrich von* →
Valkenburg, *Heinrich von*
Valckenburg, *Johann von* →
Valckenburgh, *Johan van*
Valckenburg, *Theodor* → **Valkenburg,**
Dirk
Valckenburg, *Thierry* → **Valkenburg,** *Dirk*
Valckenburgh, *Johan von* (Focke) →
Valckenburgh, *Johan van*
Valckenburgh, *Johan van* (Valckenburgh,
Johan von; Falckenburg, Johann von),
military architect, engineer, f. 1611,
l. 1629 – D, NL ∞ Focke; Rump;
ThB XXXIV.
Valckenhoff, *Pieter Hermansz.,* faience
maker, * Delft, f. 1612 – NL
∞ ThB XXXIV.
Valckenhoven, *Pieter Hermansz.* →
Valckenhoff, *Pieter Hermansz.*
Valcker, *Hans* → **Völcker,** *Hans* (1608)
Valckert, *Warner van den* → **Valckert,**
Werner van den (1585)
Valckert, *Werner van* → **Valckert,** *Werner
van den* (1585)
Valckert, *Werner van den* (1585)
(Valckert, Werner Jacobsz. van den
(1585)), etcher, woodcutter, master
draughtsman, faience painter, * about
1585 Amsterdam (?) or Den Haag (?),
† after 1627 Amsterdam (?) – NL
∞ Bernt III; DA XXXI; ThB XXXIV;
Waller.
Valckert, *Werner Jacobsz. van den* (1585)
(DA XXXI) → **Valckert,** *Werner van
den* (1585)
Valckhoff, *Pieter Hermansz.* →
Valckenhoff, *Pieter Hermansz.*
Valckner, *Veit,* gunmaker, f. 1601 – CZ
∞ ThB XXXIV.
Valckx, *Peter,* sculptor, * 1.3.1734
Mechelen, † 3.5.1785 Mechelen – B
∞ DA XXXI; ThB XXXIV.
Valcop, *Henry de,* miniature painter,
f. 1454 – F ∞ ThB XXXIV.
Valcour, *de* (Chevalier) → **Schoevaerts,**
Pierre
Valcourt, *Jean,* painter, * 1894 Nîmes,
l. before 1961 – F ∞ Bénézit;
Vollmer V.
Vălčv, *Dončo Penev* (EIIB) → **Vălčev,**
Dončo Penev

Vălčv, *Petăr Ninkov*, painter, * 16.10.1905 Bojninci, † 27.9.1964 Sofia – BG
🕮 EIIB.

Valcx, *Adrien* → **Valck**, *Adrien*

Valcx, *Josse*, painter, † 1487 Löwen – B, NL 🕮 ThB XXXIV.

Valdahon, *Jules César Hilaire Lebœuf de (marquis)* (Valdahon, Jules-César-Joseph-Hilaire-Lebœuf de (marquis)), painter, lithographer, * 1770 Dôle, † 17.12.1847 Monétau – F 🕮 Brune; ThB XXXIV.

Valdahon, *Jules-César-Joseph-Hilaire-Lebœuf de* (marquis) (Brune) →
Valdahon, *Jules César Hilaire Lebœuf de* (marquis)

Valdahon, *Jules Lebœuf de (comte)*, painter, f. before 1839, l. 1847 – F 🕮 Brune.

Valdambrino, *Ferdinando*, painter, f. 1617, l. 1653 – I 🕮 DEB XI; ThB XXXIV.

Valdambrino, *Francesco di* (ThB XXXIV) → **Francesco di Valdambrino** (1401)

Valdani, *Alessandro*, painter, * 1712 Chiasso or Val d'Intelvi, † 1773 – I, CH 🕮 DEB XI; ThB XXXIV.

Valdant, *Paul-Alfred-Victor*, architect, * 1877 St-Avit-le-Pauvre (Creuse), l. after 1898 – F 🕮 Delaire.

Valdarno → **Masaccio**

Valdauf, *Bedřich*, graphic artist, illustrator, * 29.12.1899 Trhové Sviny – CZ 🕮 Toman II.

Valdec, *Rudolf*, sculptor, * 8.3.1872 Krapina, † 1.2.1929 Zagreb – HR, F 🕮 ELU IV; ThB XXXIV.

Valdecara y González, *Germán*, painter, * 1849 Saragossa, l. 1887 – E 🕮 Cien años XI.

Valdecilla, *Antonio de*, artisan, * Valdecilla, f. 1692, l. 1721 – E 🕮 González Echegaray.

Valdecilla, *Diego de*, building craftsman, f. 4.6.1666 – E 🕮 González Echegaray.

Valdecilla, *Jonás de*, stonemason, f. 28.8.1741 – E 🕮 González Echegaray.

Valdecilla, *Santiago de*, artisan, * Valdecilla, f. 1719, l. 1721 – E 🕮 González Echegaray.

Valdegart, *Guglielmo* → **Walsgart**, *Guglielmo*

Valdelante, *Rainaldo de*, painter, f. about 1635 – E, F 🕮 ThB XXXIV.

Valdelastra, stonemason, f. 1582 – E 🕮 González Echegaray.

Valdelastras, *Juan de*, building craftsman, f. 1602 – E 🕮 González Echegaray.

Valdelastras, *Juan de Buega* → **Buega Valdelastras**, *Juan de*

Valdelastras, *Pedro de*, building craftsman, * Secadura, f. 26.6.1590, l. 1607 – E 🕮 González Echegaray.

Valdelli, *Giovanni*, painter, graphic artist, sculptor, * 15.11.1925 Maddaloni – I 🕮 Comanducci V.

Valdelmira, *Juan de Leon* (Pavière I) → **Valdelmira de León**, *Juan de*

Valdelmira de León, *Juan de* (Valdelmira, Juan de Leon), flower painter, * 1630 Tafalla, † 1660 Madrid – E 🕮 Pavière I; ThB XXXIV.

Valdelvira, *Andrés de* → **Vandelvira**, *Andrés de*

Valdelvira, *Andrés de*, sculptor, architect, * 1509 Alcaráz (Spanien), † 16.4.1575 or 1579 Jaén – E 🕮 ThB XXXIV.

Valdelvira, *Pedro de*, sculptor, architect, * 1476 Alcaráz (Spanien), † 1565 Alcaráz (Spanien) – E 🕮 ThB XXXIV.

Valdemar Christian, master draughtsman, * 1622, † 1656 – DK 🕮 Weilbach VIII.

Valdemi, *Alve* (Comanducci V) → **Valdemi del Mare**, *Alve*

Valdemi del Mare, *Alve* (Valdemi, Alve; Valdeni, Alve), painter, * 19.9.1885 Cremona, l. 1949 – I, E 🕮 Cien años XI; Comanducci V; Ráfols III; Vollmer V.

Val'denberg, *Isaak Jakovlevič*, stage set designer, * 11.10.1906 Belostok, † 3.4.1965 Taškent – UA, PL, UZB 🕮 ChudSSSR II.

Valdenci, *Enric*, metal artist, f. 1676 – E 🕮 Ráfols III.

Valdenero, *Pellegrino*, jeweller, * Leiden(?), f. 26.7.1539, l. 25.8.1547 – NL, I 🕮 Bulgari I.2.

Valdeni, *Alve* (Vollmer V) → **Valdemi del Mare**, *Alve*

Valdenuit, *Thomas Bluget de* (EAAm III; Groce/Wallace; Karel) → **DeValdenuit**, *Thomas Bluget*

Valdepere, *Antonio*, painter, f. 1667 – E 🕮 ThB XXXIV.

Valderas, *Pedro de*, smith, f. 1521 – E 🕮 ThB XXXIV.

Valderen, *Franciscus Wilhelmus Fredericus van*, painter, master draughtsman, * 6.6.1888 's-Hertogenbosch (Noord-Brabant), l. before 1970 – NL 🕮 Scheen II.

Valderen, *Frans van* → **Valderen**, *Franciscus Wilhelmus Fredericus van*

Valderrain Irazu, *Juan de* → **Irazu**, *Juan de*

Valderrama, *Esteban* (EAAm III) → **Valderrama y de la Peña**, *Esteban*

Valderrama, *Francisco*, goldsmith, f. 1580, l. 1609 – E 🕮 ThB XXXIV.

Valderrama, *Matias Francisco de*, calligrapher, f. 23.9.1695 – E 🕮 Cotarelo y Mori II.

Valderrama y Mariño, *Vicente*, portrait painter, genre painter, * Santiago (Spanien), f. before 1858, † 1866 – E 🕮 Cien años XI; ThB XXXIV.

Valderrama y de la Peña, *Esteban* (Valderrama, Esteban), painter, master draughtsman, * 16.3.1892 Matanzas, l. before 1961 – C 🕮 EAAm III; Vollmer V.

Valdes, *Doñ Maria* (Bradley III) → **Valdés**, *María de*

Valdés, *Alfonso*, miniature painter, f. 1451 – E 🕮 D'Ancona/Aeschlimann.

Valdés, *Alonso de*, miniature painter, f. 1496, l. 1512 – E 🕮 ThB XXXIV.

Valdes, *Antonio de*, goldsmith, f. 7.3.1537 – E 🕮 Ráfols III; ThB XXXIV.

Valdés, *Bartolomé de la Cruz*, architect, f. 1709 – E 🕮 ThB XXXIV.

Valdes, *Camila*, painter, f. 1870 – C, E 🕮 Cien años XI.

Valdes, *E.* → **Egea Valdes**, *Alfredo*

Valdes, *Felipe de*, goldsmith, f. 1576 – E 🕮 ThB XXXIV.

Valdés, *Francisco* (DAVV II) → **Valdez**, *Francisco*

Valdes, *Giacomo*, cameo engraver, * 1779 – I 🕮 Bulgari I.2.

Valdes, *Gregorio*, painter, * 1879 Key West, † 1939 Key West – USA 🕮 Jakovsky.

Valdés, *Hijas de*, painter, f. 1730 – E 🕮 Ramirez de Arellano.

Valdes, *Joan de* (Ráfols III, 1954) → **Joan de Valdes**

Valdes, *Juan* (Páez Rios III) → **Valdés**, *Juan de*

Valdés, *Juan de* (Valdes, Juan), copper engraver, f. 1730, l. 1740 – E 🕮 Páez Rios III; ThB XXXIV.

Valdes, *Laura de*, miniature painter, f. about 1720 – E 🕮 Schidlof Frankreich.

Valdés, *Lucas de (1589)*, copper engraver, silversmith, * Córdoba, f. 1589, l. 1605 – E 🕮 ThB XXXIV.

Valdés, *Lucas de (1590)* (Valdés, Lucas de), silversmith, * about 1590 or about 1600 Córdoba, l. 15.5.1634 – E 🕮 Ramirez de Arellano.

Valdés, *Lucas* (1661) (Páez Rios III) → **Valdés**, *Lucas de (1661)*

Valdés, *Lucas de (1661)* (Valdés, Lucas (1661)), painter, etcher, copper engraver, * 1661 Sevilla, † 1724 or 1725 Cádiz – E 🕮 DA XXXI; Páez Rios III; ThB XXXIV.

Valdés, *Manolo*, painter, f. before 1999 – E 🕮 ArchAKL.

Valdés, *Manuel*, painter, * 1942 Valencia – E 🕮 Blas; Calvo Serraller; Páez Rios I.

Valdés, *María de* (Valdes, Doñ Maria), portrait painter, miniature painter, * 1664 Sevilla, † 1730 Sevilla – E 🕮 Bradley III; Schidlof Frankreich; ThB XXXIV.

Valdes, *Rafael*, painter, * 1879, † 1924 – RCH 🕮 EAAm III.

Valdes Canet, *Luis*, graphic artist, * 1935 Valencia – E 🕮 Páez Rios III.

Valdes y Daza, *Lucas de* → **Valdés**, *Lucas de (1589)*

Valdés de Figueroa, *María de las Nieves*, painter, f. 1839 – E 🕮 Cien años XI.

Valdés Leal, *Juan de* (Pamplona V) → **Valdés Leal**, *Juan de*

Valdés Leal, *Juan de* (Valdés Leal, Juan), painter, gilder, sculptor, architect, etcher, * 4.5.1622 Sevilla, † 14.10.1690 or 15.10.1690 Sevilla – E, P 🕮 DA XXXI; ELU IV; Páez Rios III; Pamplona V; Ramirez de Arellano; ThB XXXIV; Vargas Ugarte.

Valdés de Sola, *Berta Carlota* → **Carlota**, *Bertha*

Valdetaro, *Francisco*, artist, f. 1765, l. 1776 – BR 🕮 Martins II.

Valdettaro, *Luis*, sculptor, * 1904 Lima – PE 🕮 EAAm III; Ugarte Eléspuru.

Valdevells, *Roderic*, painter, f. 1496 – E 🕮 Ráfols III.

Valdevira, *Andrés de* → **Vandelvira**, *Andrés de*

Valdez, *Francisco* (Valdés, Francisco), painter, * 1877 Caracas, † 1918 Caracas – YV 🕮 DAVV II; EAAm III; Vollmer V.

Valdez, *Laura de* → **Valdes**, *Laura de*

Valdez, *Maria de* → **Valdés**, *María de*

Valdez, *Marino*, painter, graphic artist, * 16.6.1919 Acheral (Argentinien) – A, RA 🕮 Fuchs Maler 20.Jh. IV.

Valdez, *Pedro*, goldsmith, † 12.3.1670 Lima – PE 🕮 EAAm III; Vargas Ugarte.

Valdez Mujica, *Carlos*, painter, * 9.3.1904 Valparaíso (Chile), † 6.12.1961 Buenos Aires – RCH, RA 🕮 EAAm III.

Valdez Pbro., *Antonio*, painter, * Cuzco, f. 1701 – PE 🕮 Vargas Ugarte.

Valdinger, *Adolf-Ignjo* (Mazalić) → **Waldinger**, *Adolf*

Valdiosera, *Ramón*, painter, fashion designer, sculptor, f. 1936 – MEX 🕮 EAAm III; Vollmer VI.

Valdis → **Ilgacs**, *Valdis Leo*

Valdivia, illustrator, f. 1872, l. 1876 – E 🕮 Páez Rios III.

Valdivia, *Marco*, photographer, * 1947 Antofagasta – RCH 🕮 Krichbaum.

Valdivia, *Martín de,* ornamental sculptor, f. 1534 – E ▭ ThB XXXIV.

Valdivia, *Pedro de,* architect, f. 1541 – RCH ▭ Pereira Salas.

Valdivia, *Víctor,* painter, master draughtsman, * 19.9.1897 Potosí, l. 1943 – RA, BOL ▭ EAAm III; Merlino.

Valdivia Davila, *Victor,* painter, * 18.12.1909 Yunguyo – PE ▭ EAAm III; Ugarte Eléspuru.

Valdivielso, sculptor, f. 1301 – E ▭ ThB XXXIV.

Valdivielso, *Diego de* → **Valdivieso,** *Diego de* (1564)

Valdivielso, *Francisco de* → **Valdivieso,** *Francisco de*

Valdivielso, *Juan de* → **Valdivieso,** *Juan de* (1495)

Valdivielso, *Pedro de* → **Valdivieso,** *Pedro de* (1551)

Valdivieso, *Angelo,* goldsmith, jeweller, * 1811, † 12.1853 – I ▭ Bulgari I.2.

Valdivieso, *Antonio (1845)* (Valdivieso, Antonio), goldsmith, * 1845 Rom, l. 26.6.1867 – I ▭ Bulgari I.2.

Valdivieso, *Antonio (1918)* (Valdivieso, Antonio R.; Valdivieso, Antonio), painter, * 1918 Madrid or Granada – E ▭ Blas; Calvo Serraller.

Valdivieso, *Antonio R.* (Blas) → **Valdivieso,** *Antonio (1918)*

Valdivieso, *Bernardo de,* architect, f. 1635 – E ▭ ThB XXXIV.

Valdivieso, *Diego de (1562),* glass painter, f. 1562 – E ▭ ThB XXXIV.

Valdivieso, *Diego de (1564),* silversmith, f. 1564, l. 1598 – E ▭ ThB XXXIV.

Valdivieso, *Francisco de,* glass painter, f. 1516, l. 1518 – E ▭ ThB XXXIV.

Valdivieso, *Juan de (1495),* glass painter, f. 1495, l. 1503 – E ▭ ThB XXXIV.

Valdivieso, *Juan de (1570),* painter, f. 1570 – E ▭ ThB XXXIV.

Valdivieso, *Juan (1800)* (Valdivieso, Juan), goldsmith, f. about 1800 – RCH ▭ Pereira Salas.

Valdivieso, *Lucas de,* goldsmith, f. 1593 – E ▭ ThB XXXIV.

Valdivieso, *Luis de,* painter, * Sevilla(?), f. 1569, l. 6.7.1582 – E ▭ ThB XXXIV.

Valdivieso, *Pedro de (1551)* (Valdivieso, Pedro de), glass painter, f. 1551 – E ▭ ThB XXXIV.

Valdivieso, *Pedro de (1686),* engraver, f. 1686 – E ▭ Páez Rios III.

Valdivieso, *Raul,* sculptor, * 9.9.1931 Santiago de Chile – RCH ▭ DA XXXI; EAAm III.

Valdivieso de Adriaensens, *Juana,* copyist, f. 1851 – E ▭ Cien años XI.

Valdivieso y Fernandez Henarejos, *Domingo* (Cien años XI) → **Valdivieso y Henarejos,** *Domingo*

Valdivieso y Henarejos, *Domingo* (Valdivieso y Fernandez Henarejos, Domingo), history painter, lithographer, * 30.8.1830 or 1831 Mazarron (Murcia) or Murcia, † 22.11.1872 or 1871 Madrid – E ▭ Cien años XI; Páez Rios III; ThB XXXIV.

Valdivieso y Ocaña, *Ramona,* painter, f. 1895 – E ▭ Cien años XI.

Val'dman, *Karl* (Val'dman, Karl Fricevič), painter, * 7.10.1897 Libau, l. 1968 – LV, RUS ▭ ChudSSSR II.

Val'dman, *Karl Fricevič* (ChudSSSR II) → **Val'dman,** *Karl*

Valdman, *Maldonis Al'bertovič* (ChudSSSR II) → **Valdmanis,** *Maldonis*

Valdman, *Vol'demar Janovič* (ChudSSSR II) → **Valdmanis,** *Voldemārs*

Valdmanis, *Maldonis* (Valdman, Maldonis Al'bertovič), graphic artist, * 28.10.1931 Riga – LV ▭ ChudSSSR II.

Valdmanis, *Vilhelm* → **Valdmanis,** *Vilis Reinis*

Valdmanis, *Vilis Reinis,* painter, master draughtsman, * 28.12.1906 Kosa – S ▭ SvKL V.

Valdmanis, *Voldemar Janovič* (KChE II) → **Valdmanis,** *Voldemārs*

Valdmanis, *Voldemārs* (Valdman, Vol'demar Janovič; Valdmanis, Voldemar Janovič), graphic artist, stage set designer, * 3.9.1905 or 16.9.1905 Gorošovka, † 11.12.1966 Riga – LV, RUS ▭ ChudSSSR II; KChE II.

Valdo-Barbey → **Barbey,** *Valdo Louis*

Valdo-Barbey, *Louis* → **Barbey,** *Valdo Louis*

Valdoma, *Martín de,* architect, sculptor, * 1510 or 1515 Sigüenza, l. 1576 – E ▭ ThB XXXIV.

Valdomar, *Francisco,* architect, f. 1426, l. 1452 – E ▭ Aldana Fernández.

Valdoni, *Antonio,* landscape painter, * 6.2.1834 Triest, † 7.8.1890 Mailand – I ▭ Comanducci V; DEB XI; ThB XXXIV.

Valdor, *Ioanns* (der Ältere) → **Waldor,** *Jean* (1580)

Valdor, *Is* (der Ältere) → **Waldor,** *Jean* (1580)

Valdor, *Jean* (der Ältere) → **Waldor,** *Jean* (1580)

Valdor, *Jo* (der Ältere) → **Waldor,** *Jean* (1580)

Valdor, *Joanes* (der Ältere) → **Waldor,** *Jean* (1580)

Valdor, *Joannes* (der Ältere) → **Waldor,** *Jean* (1580)

Valdor, *Joanns* (der Ältere) → **Waldor,** *Jean* (1580)

Valdor, *Johannes* (der Ältere) → **Waldor,** *Jean* (1580)

Valdor, *Jos* (der Ältere) → **Waldor,** *Jean* (1580)

Valdot, *Jean,* locksmith, f. 1819, l. 1883(?) – F ▭ Audin/Vial II.

Valdrac, *Michel Eric William,* painter, * 8.3.1932 Genf – CH ▭ Plüss/Tavel II.

Valdrati, *Vincenzo* → **Valdré,** *Vincenzo*

Valdrati, *Waldré* → **Valdré,** *Vincenzo*

Valdré, *Vincenzo* (Waldré, Vincent; Valdré, Vincenzo & Waldré, Vincenzo), painter, architect, * about 1742 or about 1750 Faenza or Vicenza, † 8.1814 Dublin – IRL, I, GB ▭ Colvin; DEB XI; Strickland II; ThB XXXIV; ThB XXXV; Waterhouse 18.Jh..

Valdštýn, *Jiří Tom.,* painter, * 28.1.1894 Karlín – CZ ▭ Toman II.

Valdubia, *Ferrando de,* goldsmith, f. 1525 – I, E ▭ ThB XXXIV.

Valducier → **Delgado Martínez,** *Carmen*

Valdvere, *Feliks Iochanovič* (ChudSSSR II) → **Valdvere,** *Felix*

Valdvere, *Felix* (Valdvere, Feliks Iochanovič), graphic artist, master draughtsman, * 31.10.1900 Narva, † 27.3.1954 Tallinn – EW, RUS ▭ ChudSSSR II.

Vale, clay sculptor, f. 1719 – P ▭ Pamplona V.

Vale, *Alberto Morais de* (Tannock) → **Vale,** *Alberto Morais do*

Vale, *Alberto Morais do* (Vale, Alberto Morais de), sculptor, f. before 1930, † 1956 – P ▭ Pamplona V; Tannock.

Vale, *Amaro do* (DA XXXI; Pamplona V) → **Valle,** *Amaro do*

Vale, *Anastácio José do,* painter, f. 1751 – P ▭ Pamplona V.

Vale, *Antônio do,* painter, f. 1765 – BR ▭ Martins II.

Vale, *António José do,* medalist, stamp carver, painter, f. 1802 – P ▭ Pamplona V.

Vale, *António da Cunha Correia,* woodcutter, * Guimarães, f. 1756, l. 1781 – P ▭ DA XXXI.

Vale, *Bruno José do,* painter, f. 1762, † 1780 – P ▭ Pamplona V.

Vale, *Christoph di* → **Dival,** *Christoph*

Vale, *Enid Marjorie,* landscape painter, miniature painter, * Wolverhampton, f. 1934 – GB ▭ Vollmer V.

Vale, *Florence* → **Franck,** *Florence Gertrude Vale*

Vale, *Henry Hill,* architect, * 1830 or 1831, † 27.8.1875 Liverpool – GB ▭ DBA.

Vale, *José António do,* stamp carver, die-sinker, medal carver, * 1765, † 1840 – P ▭ Pamplona V.

Vale, *José da Cunha* → **Laport**

Vale, *José da Cunha Correia,* architect, * Guimarães, f. 1748 – P ▭ DA XXXI.

Vale, *Manoel Pereira,* carpenter, f. 1757, l. 1764 – BR ▭ Martins II.

Vale, *Maria Joana Feria dos Reis,* watercolourist, * 1924 – P ▭ Tannock.

Vale, *May,* painter, enamel artist, * 1862 Ballarat, † 1945 Melbourne – AUS ▭ Robb/Smith.

Vale, *Raymond R.,* landscape painter, f. 1920 – USA ▭ Hughes.

Vale, *Richard,* carpenter, f. 1362, l. 1377 – GB ▭ Harvey.

Vale, *Teodósio de Oliveira,* carpenter, f. 15.3.1745 – BR ▭ Martins II.

Vale Junior, *Paulo,* painter, * 1889 Pirassununga, l. 1938 – BR ▭ EAAm III.

Valeanu, *Rodica,* painter, f. before 1957 – RO, F ▭ Vollmer VI.

Valeanu, *Stella,* enamel painter, bookbinder, * 7.5.1909 Bukarest – RO, F ▭ Jianou.

Valedi, *M.,* miniature painter, f. before 1935 – I ▭ Comanducci V.

Valeggio, *Francesco* → **Valesio,** *Francesco*

Valeggio, *Giacomo* → **Valegio,** *Giacomo*

Valeggio, *Giovanni Giacomo* → **Valegio,** *Giacomo*

Valeggio, *Tommaso,* engraver of maps and charts, * Verona(?), f. 1601 – I ▭ ThB XXXIV.

Valegio, *Francesco* (Feddersen) → **Valesio,** *Francesco*

Valegio, *Giacomo,* master draughtsman, copper engraver, f. about 1548, l. 1587 – I ▭ DEB XI; ThB XXXIV.

Valegio, *Giovanni Giacomo* → **Valegio,** *Giacomo*

Válek, *Richard,* painter, * 10.1.1899 Jičín – CZ ▭ Toman II.

Valen, *Bjørg Langseth,* graphic artist, * 28.8.1948 – N ▭ NKL IV.

Valen, *Herman Cornelis van,* watercolourist, master draughtsman, sculptor, enamel artist, artisan, * 6.1.1916 Gestel (Noord-Brabant) – NL ▭ Scheen II.

Valen, *Hermanus van* → **Valen,** *Herman Cornelis van*

Valença, *Darel* (EAAm III) → **Darel**

Valença, *Darel,* graphic artist, * 1924 Pernambuco – BR ▭ EAAm III.

Valenca, *Engelien* → **Valensa**, *Engelina*
Valenca, *Engelina* (Waller) → **Valensa**, *Engelina*
Valença, *Francisco*, caricaturist, illustrator, * 1882 Lissabon, † 1962 Lissabon – E, P ▭ Cien años XI; Tannock.
Valença Lins, *Darel* → **Darel**
Valençaut, *Louis Noël*, sculptor, * 1868 Lyon, † 10.1.1889 Lyon – F ▭ Audin/Vial II.
de **Valence** → **Bienvêtu**, *Jean*
Valence, *Cardin*, architect, f. 1539, † 1569 (?) – F ▭ ThB XXXIV.
Valence, *Daniel*, goldsmith, f. 1691 – CH ▭ Brun III.
Valence, *François de*, painter, f. 1540, † 1572 Tours – F ▭ ThB XXXIV.
Valence, *Jean de* (Beaulieu/Beyer) → **Jean de Valence** (1455)
Valence, *Pierre de* (ThB XXXIV) → **Pierre de Valence**
Valence, *Yves de*, painter, * 5.9.1928 Nantes (Loire-Atlantique) – F ▭ Bénézit.
Valence de Minardière, *Yves* → **Valence**, *Yves de*
Valenchot, *Henri*, locksmith, f. 1414 – F ▭ Brune.
Valenchot, *Jean*, locksmith, f. 1408 – F ▭ Brune.
Valencia, *Antonio*, painter, metal artist, mosaicist, sculptor, * 1926 Circasia – I ▭ DizArtItal.
Valencia, *August Warren*, painter, * 1906 San Francisco (California) – USA ▭ Hughes.
Valencia, *Bartolomé*, silversmith, f. 1539 – E ▭ ThB XXXIV.
Valencia, *Carmen*, bookplate artist, * 1882, † 1955 – E ▭ Páez Rios III.
Valencia, *Fernando de*, trellis forger, * Córdoba (?), f. 1554, † 12.1580 – E ▭ ThB XXXIV.
Valencia, *Jerónimo de*, sculptor, f. 1547, l. 15.9.1557 – E ▭ ThB XXXIV.
Valencia, *Lucas de*, painter, f. 1789 – E ▭ Aldana Fernández.
Valencia, *Mabel Eadon*, painter, * 1874 Leeds (West Yorkshire), † 1963 Hayward (California) – USA ▭ Hughes.
Valencia, *Manuel*, marine painter, landscape painter, * 30.10.1856 Marin County (California), † 6.7.1935 Sacramento (California) – USA ▭ Brewington; Falk; Hughes; Samuels.
Valencia, *Marcelo de*, miniature painter, f. 25.7.1805 – E ▭ ThB XXXIV.
Valencia, *María*, textile artist, toy designer, painter, * 31.5.1905 Quillota – YV ▭ DAVV II.
Valencia, *Matías*, painter, * 1696, † 1749 – E ▭ Aldana Fernández.
Valencia, *Miguel*, stucco worker, f. 1487 – E ▭ Ráfols III.
Valencia, *Pedro de* → **Sánchez**, *Pedro* (1902)
Valencia, *Pedro de*, painter, lithographer, f. 1881 – E ▭ Blas; Páez Rios III.
Valencia, *Raul*, master draughtsman, * 1910 Arequipa – PE ▭ Ugarte Eléspuru.
Valencia Lic., *Esteban de*, artist, * Arequipa, f. 1601 – PE ▭ Vargas Ugarte.
Valencia Rey, *Jorge*, designer, painter, * 1932 or 1933 Quibdó or Cartagena – CO ▭ EAAm III; Ortega Ricaurte.
Valenciano, *Francisco Esteban*, carpenter, architect, f. 1589, l. 1593 – RCH ▭ Pereira Salas.

Valenciano, *José*, painter, * 1900 Murcia, † 1970 Murcia – E ▭ Cien años XI.
Valenciano, *Martim*, painter, † 1646 Evora (?) – E, P ▭ Pamplona V.
Valencienne, *Pierre Henry de* → **Valenciennes**, *Pierre Henry de*
Valenciennes, *Guyot de*, minter, f. 23.12.1415, l. 1440 – F ▭ Audin/Vial II.
Valenciennes, *Henri de*, clockmaker, f. 1394 – F ▭ Audin/Vial II.
Valenciennes, *Jan de* → **Jan de Valenciennes**
Valenciennes, *Jean de (1363)*, building craftsman, f. 1363, l. 1364 – F ▭ Audin/Vial II.
Valenciennes, *Jean de (1378)*, sculptor, f. 1378, l. 1393 – F, E ▭ Beaulieu/Beyer.
Valenciennes, *Jean de (1480)*, sculptor, f. 1480, l. 1481 – F ▭ Beaulieu/Beyer.
Valenciennes, *Nicolas de*, architect, f. 1705 – F ▭ ThB XXXIV.
Valenciennes, *Pierre-Henri* (Delouche) → **Valenciennes**, *Pierre Henry de*
Valenciennes, *Pierre Henry de* (Valenciennes, Pierre-Henri), landscape painter, * 6.12.1750 Toulouse, † 16.2.1819 Paris – F ▭ DA XXXI; Delouche; ThB XXXIV.
Valenciennes, *Rob. de* (Bradley III) → **Robert de Valenciennes**
Valenciennes, *Robert de* → **Robert de Valenciennes**
Valencier, armourer, f. 1609, l. 1635 – F ▭ Audin/Vial II.
Valencier, *Denis*, armourer, † before 21.1.1595 Feurs – F ▭ Audin/Vial II.
Valencier, *Jacques*, goldsmith, f. 1685, l. 1694 – F ▭ Nocq IV.
Valencin (Valencin (Signor)), artist, f. 12.1830 – USA, E ▭ Groce/Wallace.
Valenkamph, *Theodor Victor Carl*, marine painter, landscape painter, * 29.7.1868 Stockholm, † 3.1924 or 1925 Gloucester (Massachusetts) – S, USA ▭ Brewington; Falk; SvKL V; ThB XXXIV.
Valenkova, *Sofia Nikolaevna* (Milner) → **Valenkova**, *Sofija Nikolaevna*
Valenkova, *Sofija Nikolaevna* (Valenkova, Sofia Nikolaevna), graphic artist, * 1894 St. Petersburg or Tajca, † 1942 St. Petersburg or Leningrad – RUS ▭ ChudSSSR II; Milner.
Valenkova Černjavskaja, *Sofija Nikolaevna* → **Valenkova**, *Sofija Nikolaevna*
Valenkova-Chernyavskaya, *Sofia Nikolaevna* → **Valenkova**, *Sofija Nikolaevna*
Valens, copyist, f. 1425 – D ▭ Bradley III.
Valens, *Antoine*, sculptor, * Salles-d'Albigeois, f. 1496 – F ▭ Beaulieu/Beyer; Portal.
Valens, *Carel van* → **Falens**, *Carel van*
Valensa, *Engelien* → **Valensa**, *Engelina*
Valensa, *Engelina* (Valença, Engelina; Reitsma-Valença, Engelien; Valença, Engelina & Reitsma-Valença, Engelien), aquatintist, lithographer, copper engraver, master draughtsman, painter, wood engraver, * 3.5.1889 Amsterdam (Noord-Holland), l. before 1970 – NL ▭ Mak van Waay; Scheen II; Vollmer IV; Vollmer V; Waller.
Valensi, *André*, painter, mixed media artist, * 1947 Paris – F ▭ Bénézit; ContempArtists.
Valensi, *Henri* → **Valensi**, *Henry*

Valensi, *Henry*, painter, mixed media artist, * 17.9.1883 Algier, † 1960 Bailly (Yvelines) – F ▭ Bénézit; Edouard-Joseph III; Schurr II; ThB XXXIV; Vollmer V.
Valensise, *Giov. Battista* (Valensise, Giovanni Battista), history painter, portrait painter, * 29.12.1824 Polistena, † 9.8.1859 Neapel – I ▭ Comanducci V; ThB XXXIV.
Valensise, *Giovanni Battista* (Comanducci V) → **Valensise**, *Giov. Battista*
Valent, *Bartomeu*, architect, f. 1423 – E ▭ Ráfols III.
Valent, *Mihály*, painter, sculptor, photographer, master draughtsman, * 1937 Budapest – H ▭ MagyFestAdat.
Valent, *Victor* → **Zielke**, *Willy*
Valenta, *Barbara*, painter, f. 1975 – USA ▭ List.
Valenta, *Ernest*, bookbinder, * 25.4.1883 Rybnai (Böhmen), † 10.2.1967 Strasbourg – F, CZ ▭ Bauer/Carpentier VI; ThB XXXIV.
Valenta, *Ludwig*, genre painter, veduta painter, * 30.8.1893 Wien, † 29.7.1939 – A, BR ▭ Fuchs Geb. Jgg. II.
Valenta, *Václav*, architect, * 4.7.1888 Bučovice, l. 1921 – CZ ▭ Toman II.
Valenta, *Yaroslav Henry*, painter, graphic artist, * 23.5.1899, l. 1940 – USA ▭ Falk.
Valentão, *Francisco Pereira*, engineer, f. 1702 – P, IND ▭ Sousa Viterbo III.
Valente, sculptor, * Mailand (?), f. 1555, l. 11.1560 – I ▭ ThB XXXIV.
Valente, *Alfred*, painter, f. 1925 – USA ▭ Falk.
Valente, *Anton Pietro*, painter, stage set designer, illustrator, decorator, engraver, woodcutter, etcher, lithographer, * 11.10.1896 Pedace (Cosenza), l. 1961 – I ▭ Comanducci V; Servolini; Vollmer V.
Valente, *Antonio (1737)*, knitter, * Florenz (?), f. 1737, † 30.1.1775 Neapel – I ▭ ThB XXXIV.
Valente, *Antonio (1894)*, architect, * 14.7.1894 Sora, l. before 1961 – I ▭ Vollmer V.
Valente, *Diego*, painter, * 19.3.1925 Corigliano or Corigliano Calabro – I ▭ Comanducci V; DizArtItal.
Valente, *Francesco di Antonio del*, sculptor, * Florenz (?), f. 1447 – I ▭ ThB XXXIV.
Valente, *Francesco d'Antonio Pietro del* → **Valente**, *Francesco di Antonio del*
Valente, *Frei Inácio da Silva Coelho*, miniature painter, * 1748 or 1749, † 1833 – P ▭ Pamplona V.
Valente, *Gioachino*, etcher, painter, * 1903 Molfetta – I ▭ Servolini.
Valente, *Joaquim*, sculptor, f. before 1943, l. 1951 – P ▭ Tannock.
Valente, *Joaquim María Rebelo*, watercolourist, master draughtsman, * 1829 Porto, † 1859 Porto – P ▭ Cien años XI; Pamplona V.
Valente, *Joaquim de Almeida*, smith, f. 1757 – BR, P ▭ Martins II.
Valente, *Libero*, sculptor, f. 1882, l. 1933 – I ▭ Martins II.
Valente, *Malangatana* → **Malangatana**
Valente, *Malangatana Ngwenya* (Tannock) → **Malangatana**
Valente, *Manoel Gonçalves*, wood carver, f. 1740, l. 13.4.1755 – BR ▭ Martins II.
Valente, *Manuel da Fonseca*, ornamental painter, f. 1701 – P ▭ Pamplona V.

Valente, *Mercurio,* goldsmith, f. 3.11.1597, l. 15.11.1599 – I ☐ Bulgari I.2.

Valente, *Pietro,* architect, * 1796 Neapel, † 10.8.1859 – I ☐ DA XXXI; ThB XXXIV.

Valente, *Salvatore* → **Valenti,** *Salvatore*

Valente, *Umberto,* painter, * 26.2.1902 Gaeta, † 7.6.1963 Rom – I ☐ Comanducci V.

Valente, *Vincenzo,* goldsmith (?), f. 1608, l. 1615 – I ☐ Bulgari I.2.

Valente, *Vincenzo Maria,* woodcutter, * 2.7.1910 Molfetta – I ☐ Servolini.

Valente Júnior, *José Maria Rebelo,* sculptor, * 1833, † 1854 – P ☐ Pamplona V.

Valente di Valcone, painter, * Gemona del Friuli, f. 13.2.1328 – I ☐ ThB XXXIV.

Valentee, *Edward N.,* painter, f. 1925 – USA ☐ Falk.

Valenti (Valenti, Francesco S.), copper engraver, f. about 1820, l. about 1825 – I ☐ Comanducci V; Servolini; ThB XXXIV.

Valenti, *Andrea (?),* painter, f. 1486 – I ☐ ThB XXXIV.

Valenti, *Angelo,* painter, designer, illustrator, decorator, * Massarosa (Toskana), l. 1940 – USA, I ☐ Falk.

Valenti, *Antonio (1585),* architect, f. 1585, l. 1586 – CZ ☐ Toman II.

Valenti, *Antonio* (?) → **Valenti,** *Andrea* (?)

Valenti, *Augusto,* woodcutter, * 10.10.1917 Arbus – I ☐ Comanducci V.

Valenti, *Calixte,* jewellery artist, jewellery designer, goldsmith, * 1844 Barcelona, † 1907 Barcelona – E ☐ Ráfols III.

Valenti, *Carlos Mauricio,* painter, * 1884, † 1911 – GCA ☐ EAAm III.

Valenti, *Cosma,* painter, master draughtsman, * 1951 – I ☐ DizArtItal.

Valenti, *Egidio,* painter, poster artist, * 1.3.1897 Livorno, l. before 1961 – I ☐ ThB XXXIV; Vollmer V.

Valenti, *Fernando,* painter (?), * 10.8.1931 Traona – I ☐ Comanducci V.

Valenti, *Francesco S.* (Comanducci V; Servolini) → **Valenti**

Valenti, *Giuseppe (1835),* wood sculptor, f. 1835, l. 1889 – I ☐ Panzetta.

Valenti, *Giuseppe (1860),* sculptor, * about 1860 or 1862 Crevola Sesia, † 1907 Crevola Sesia (?) – I ☐ Panzetta.

Valenti, *Italo,* painter, etcher, * 29.4.1912 Mailand, † 6.9.1995 Ascona – I, CH ☐ DEB XI; KVS; LZSK; PittItalNovec/1 II; PittItalNovec/2 II; Servolini; Vollmer V.

Valenti, *Josep,* sculptor, f. 1951 – E ☐ Ráfols III.

Valenti, *Josep Antoni,* printmaker, f. 1890 – E ☐ Ráfols III (Nachtr.).

Valenti, *Libero* → **Valente,** *Libero*

Valenti, *Paul,* graphic artist, * 16.1.1887 New York, l. 1927 – USA ☐ Falk.

Valenti, *Pietro* → **Valente,** *Pietro*

Valenti, *Salvatore,* sculptor, * 1835 Palermo, l. 1903 – I ☐ Panzetta; ThB XXXIV.

Valenti, *Venanzio,* silversmith, * 1716, l. 1784 – I ☐ Bulgari I.2.

Valenti Clua, *Agusti,* jewellery artist, jewellery designer, goldsmith, * 1886 Barcelona, l. 1918 – E ☐ Ráfols III.

Valenti Clua, *Ferran,* jewellery artist, jewellery designer, goldsmith, * 1913 Barcelona – E ☐ Ráfols III.

Valenti Colom, *Agusti,* jewellery artist, jewellery designer, goldsmith, * 1869 Barcelona, † 1949 Barcelona – E ☐ Ráfols III.

Valenti Forteza, *Manuel,* enamel artist, * 1804 – E ☐ Ráfols III.

Valenti Gallard, *Joan,* jewellery artist, jewellery designer, goldsmith, * 1880 Barcelona, l. 1914 – E ☐ Ráfols III.

Valenti Pomar, *Josep,* jewellery artist, jewellery designer, goldsmith, * 1854 Barcelona – E ☐ Ráfols III.

Valentí Vieta, *Josep,* miniature painter, * Blanes, f. 1876 – E ☐ Ráfols III (Nachtr.).

Valentien, *Albert R.* (Hughes) → **Valentine,** *Albert R.*

Valentien, *Albert R.* (Mistress) → **Valentien,** *Anna Marie*

Valentien, *Anna Marie* (Valentien, Anna Marie Bookprinter), painter, sculptor, * 27.2.1862 Cincinnati (Ohio), † 25.8.1947 San Diego (California) – USA ☐ Falk; Hughes.

Valentien, *Anna Marie Bookprinter* (Hughes) → **Valentien,** *Anna Marie*

Valentien, *Otto* (Valentin, Otto), landscape painter, commercial artist, landscape artist, * 10.8.1897 Norderney, l. before 1961 – D ☐ Nagel; Vollmer V.

Valentijn, *François,* master draughtsman, * 1666 Dordrecht, † 1717 Den Haag – NL, ZA ☐ Gordon-Brown.

Valentijn, *Jan van* → **Jan de Valenciennes**

Valentijn, *Johan* → **Polder,** *Johan*

Mestre **Valentim** → **Silva,** *Valentim da Fonseca e*

Valentim, sculptor, f. 1701 – P ☐ Pamplona V; ThB XXXIV.

Valentim, *Mestre* (EAAm II; Pamplona V) → **Silva,** *Valentim da Fonseca e*

Valentin → **Bálint** (1478)

Meister **Valentin** → **Valentin** (1475)

Valentin (1468), stonemason, * Friedberg (Hessen), f. about 1468, † 4.1502 Mainz – D ☐ ThB XXXIV.

Valentin (1471), miniature painter, f. 1471, l. 1481 – CZ ☐ Toman II.

Valentin (1475), copyist, f. 1475 – D ☐ Bradley IV.

Valentin (1511), painter, f. 1511, † 1519 – D ☐ Zülch.

Valentin (1533), painter, f. 1533, † 1564 – CZ ☐ Toman II.

Valentin (1564), architect, f. 1564, l. 1586 – CZ ☐ Toman II.

Valentin (1565), pearl embroiderer, f. 1565 – S ☐ SvKL V.

Valentin (1568), painter, f. 1568 – D ☐ Merlo.

Valentin (1614), painter, f. 1614 – CZ ☐ Toman II.

Valentin (1636), cabinetmaker, sculptor, f. 1636 – S ☐ SvKL V.

Valentin (1722), cabinetmaker, * Landshut (?), f. about 1722 – D ☐ ThB XXXIV.

Valentin (1818), painter, f. 1818 – E ☐ ThB XXXIV.

Valentin, *Adrian,* goldsmith, f. 1714, l. 1742 – EW ☐ ThB XXXIV.

Valentin, *Ägidius* → **Vältin,** *Gilg*

Valentin, *Aegidius,* sculptor, * Weida (Thüringen), f. about 1702 – D

Valentin, *André* → **Baud-Bovy,** *André Valentin*

Valentin, *Augustin,* sculptor, altar architect, * (Abtei) Enneberg, f. 1801 – I ☐ ThB XXXIV.

Valentin, *Bendicht,* painter, * about 1727, † 15.3.1775 – CH ☐ Brun III.

Valentin, *Benjamin,* sculptor, f. about 1728 – F ☐ ThB XXXIV.

Valentin, *Bo* (Valentin Petersen, Bo), graphic artist, * 11.9.1959 Århus – DK ☐ Weilbach VIII.

Valentin, *Carl Johan,* painter, * 27.9.1824, l. 1853 – S ☐ SvKL V.

Valentin, *Christian Ernst,* painter, * about 1704 Bayreuth (?), † 30.12.1757 Bern – CH, D ☐ Brun III.

Valentin, *Claude,* medieval printer-painter, f. 1650, l. 1676 – F ☐ Audin/Vial II.

Valentin, *Dorl,* painter, * 4.1.1901 Marburg (Drau) – SLO, A ☐ Fuchs Maler 20.Jh. IV; List.

Valentin, *Egidio* → **Vältin,** *Gilg*

Valentin, *Emmeline,* painter, f. 1864, l. 1870 – GB ☐ Johnson II.

Valentin, *Félix-Joseph,* goldsmith, f. 28.1.1777, † 25.4.1786 Paris – F ☐ Nocq IV.

Valentin, *Francisco,* painter, * about 1837 Rom, l. 1860 – E, I ☐ Cien años XI.

Valentin, *François,* history painter, portrait painter, * 17.4.1738 Guingamp, † 21.8.1805 Quimper – F ☐ Delouche; ThB XXXIV.

Valentin, *Friedrich (1752),* sculptor, * 25.1.1752 Arolsen, † 16.4.1819 Helsen – D, GB ☐ ThB XXXIV.

Valentin, *Friedrich (1961),* painter, f. before 1961 – D ☐ Vollmer VI.

Valentin, *Gaspard,* engraver, * 30.6.1855 Paris, † 30.3.1897 – F ☐ Audin/Vial II.

Valentin, *Gilg* → **Vältin,** *Gilg*

Valentin, *Gottfried,* painter, * before 23.12.1661, † 20.3.1711 Leipzig – D ☐ ThB XXXIV.

Valentin, *Gustave* → **Müller-Valentin,** *Gustave*

Valentin, *Hélène,* painter, f. 1901 – F ☐ Bénézit.

Valentin, *Henri,* painter, f. before 1962, l. 1978 – F ☐ Bauer/Carpentier VI.

Valentin, *Henry,* illustrator, painter, * 1820 Allarmont, † 1855 Paris – F, GB ☐ Houfe; ThB XXXIV.

Valentin, *Henry Augustin,* painter, etcher, lithographer, * 11.6.1822 Yvetot, † after 1882 – F ☐ ThB XXXIV.

Valentin, *Henry Augustin (?)* → **Valentin,** *Henry*

Valentin, *J.,* painter, * 1883 Schweden, † 1959 Thurø (Svendborg) – S ☐ SvKL V.

Valentin, *Jacques* → **Mol**

Valentin, *Jean-Émile,* architect, * 1865 Paris, l. 1900 – F ☐ Delaire.

Valentin, *Joh. Christian Friedrich* → **Valentin,** *Friedrich (1752)*

Valentin, *Joh. Jacob,* goldsmith, maker of silverwork, * 1690 Schaffhausen, † 16.4.1763 Bayreuth – CH, D ☐ Sitzmann.

Valentin, *Joh. Zacharias,* goldsmith, f. 1725, l. 1728 – CZ, A ☐ ThB XXXIV.

Valentin, *Johann Bendicht* → **Valentin,** *Bendicht*

Valentin, *Josef,* painter, * 1811 Straubing, † 14.2.1895 München – D ☐ ThB XXXIV.

Valentin, *Joseph,* architect, * 1868 Hérault, l. 1902 – F ☐ Delaire.

Valentin, *Jules Armand,* landscape painter, * 11.1802 Versailles – F ☐ ThB XXXIV.

Valentin, *Louis di* (Vollmer V) →
DiValentin, *Louis*
Valentin, *Marcelle*, painter, * Autun
(Saône-et-Loire), f. 1901 – F □ Bénézit.
Valentin, *Max*, sculptor, * 14.7.1875
Fürstenwalde (Brandenburg), l. before
1940 – D □ ThB XXXIV.
Valentin, *Moïse* → **Valentin de Boullogne**
Valentin, *Otto* (Nagel) → **Valentien**, *Otto*
Valentin, *Paul*, mason, * about 1662
Straßburg(?), † 18.12.1727 Leipzig – D
□ ThB XXXIV.
Valentin, *Peter (1877)* (Valentin, Peter),
sculptor, * 15.11.1877 Brixen, l. before
1940 – D, I □ ThB XXXIV.
Valentin, *Peter (1904)*, painter, graphic
artist, * 2.9.1904 Offenburg – D
□ Mülfarth; Vollmer V.
Valentin, *Pierre*, painter, * Paris, f. 1901
– F □ Bénézit.
Valentin, *Pietro* → **Valentin de Boullogne**
Valentin, *Samuel*, goldsmith, maker of
silverwork, minter, f. 1711, l. 1739 – D
□ Sitzmann.
Valentin, *Silvia*, weaver, * 11.6.1931
Schuls – CH □ KVS; LZSK;
Plüss/Tavel II.
Valentin, *Suzanne*, painter, f. 1901 – F
□ Bénézit.
Valentin, *Trudi* → **Weber**, *Trudi*
Meister **Valentin von Augsburg** →
Valentin (1475)
Valentin de Boullogne (Valentin de
Boulogne), painter, * 1591 or 1594
Coulommiers, † before 20.8.1632
or 1632 Rom – I, F □ ELU IV;
PittItalSeic; ThB XXXIV.
Valentin de Boullongne → **Valentin de
Boullogne**
Valentin de Boulogne (PittItalSeic) →
Valentin de Boullogne
Valentin de Colombe → **Valentin de
Boullogne**
Valentin von Gera (Gera, Valentin von),
maker of silverwork, f. 1541, l. 1547
– D □ Kat. Nürnberg.
Valentin Gilg aus Sachsen, *Meister* →
Vältin, *Gilg*
Valentin von Hungen (Hungen, Valentin
von), architect, f. 1476, l. 1481 – D
□ Zülch.
Valentin Kannegießer → **Baumgarten**,
Valten
Valentin Petersen, *Bo* (Weilbach VIII) →
Valentin, *Bo*
Valentín Romero, *Juan*, painter, f. 1876
– E □ Cien años XI.
Valentin-Weber, *Trudi* → **Weber**, *Trudi*
Valentinčič, *Janez*, architect, * 17.11.1904
Ljubljana – SLO □ ELU IV;
Vollmer V.
Valentine, *Albert R.* (Valentien, Albert
R.), potter, flower painter, * 11.5.1862
Cincinnati (Ohio), † 5.8.1925 San Diego
(California) – USA □ Falk; Hughes;
Pavière III.2; ThB XXXIV.
Valentine, *Anthony P.*, architect,
* 26.7.1871 Philadelphia, † 1925(?)
– USA □ Tatman/Moss.
Valentine, *Charles-A.*, architect, * 1868,
l. after 1893 – F, USA □ Delaire.
Valentine, *Charles M.*, portrait painter,
miniature painter, f. 1836, l. 1840 –
USA □ Groce/Wallace.
Valentine, *D'Alton*, illustrator, graphic
artist, * 6.1.1889 Cleveland (Ohio),
† 13.11.1936 New York – USA □ Falk.
Valentine, *Deane*, painter, f. 1924 – USA
□ Falk.

Valentine, *Denys Gathorne*,
book illustrator, f. 1959 – GB
□ Peppin/Micklethwait.
Valentine, *DeWain*, sculptor, * 27.8.1936
Fort Collins (Colorado) – USA
□ ContempArtists; WWCGA.
Valentine, *Dorothy Histon*, watercolourist,
lithographer, fresco painter, f. 1935
– USA □ Hughes.
Valentine, *Edward Virginius*, sculptor,
* 12.11.1838 Richmond (Virginia),
† 19.10.1930 or 12.11.1930 Richmond
(Virginia) – USA □ EAAm III; Falk;
Groce/Wallace; ThB XXXIV.
Valentine, *Elias*, portrait engraver, f. 1810,
l. 1818 – USA □ Groce/Wallace.
Valentine, *Francis Barker*, painter,
designer, illustrator, * 20.9.1897
Buffalo (New York), l. 1947 – USA
□ EAAm III; Falk.
Valentine, *Hans G.* (Mistress) →
Valentine, *Marion Kissinger*
Valentine, *Henri de*, clockmaker, f. 1395
– F □ Audin/Vial II.
Valentine, *Henry Augustin* → **Valentin**,
Henry Augustin
Valentine, *Herbert Eugene*, master
draughtsman, watercolourist, * 18.1.1841
Peabody (Massachusetts), † 17.6.1917
West Somerville (Massachusetts) – USA
□ EAAm III.
Valentine, *J. (1829)* (Valentine, J.),
sculptor, f. 1829 – GB □ Gunnis.
Valentine, *J. (1884)* (Valentine, J.), painter,
f. 1884 – GB □ Wood.
Valentine, *Jane H.*, painter, * 8.1866
Bellefonte (Pennsylvania), l. 1938 –
USA □ Falk.
Valentine, *Jean*, painter, f. 1971 – USA
□ Dickason Cederholm.
Valentine, *John (1639)*, architect, f. 1639,
l. 1686 – GB □ Colvin.
Valentine, *John (1810)*, artist, * about
1810, l. 1860 – USA □ Groce/Wallace.
Valentine, *John (1867)*, painter, * 1867
Aberdeen, † 1944 – GB □ McEwan.
Valentine, *Josephine* (Falk) → **Valentine**,
Josephine Deane
Valentine, *Josephine Deane* (Valentine,
Josephine), painter, * 14.7.1873 Varna
(Kanada), † 27.8.1945 Varna (Kanada)
– USA, CDN □ Falk; Hughes.
Valentine, *Julius*, portrait painter, * about
1827 Deutschland, l. 1850 – USA, D
□ Groce/Wallace.
Valentine, *Marion Kissinger*, fresco
painter, designer, artisan, * 14.2.1901
Milwaukee (Wisconsin) – USA □ Falk.
Valentine, *Robert*, painter, illustrator,
* 23.1.1879 Bellefonte (Pennsylvania),
l. 1931 – USA □ Falk.
Valentine, *Samuel*, engraver, f. 1840 –
USA □ Groce/Wallace.
Valentine, *Thérèse*, porcelain painter,
* Paris, l. before 1881, l. 1882 – F
□ Neuwirth II.
Valentine, *Tony*, painter, * 1939 – GB
□ Spalding.
Valentine, *William*, painter, daguerreotypist,
* 1798 Halifax (Nova Scotia) or
Whitehaven (Cumbria), † 26.12.1849
Halifax (Nova Scotia) – CDN, GB
□ EAAm III; Foskett; Harper.
Valentine, *William Winston*, painter,
* before 1838 – USA □ Groce/Wallace.
Valentiner, *Charlotte*, painter, * 17.5.1848
Kiel, l. 1896 – D □ Wolff-Thomsen.
Valentines Llobell, *Isidre* (Ráfols III,
1954) → **Valentines Llobell**, *Isidro*

Valentines Llobell, *Isidro* (Valentines
Llobell, Isidre), master draughtsman,
f. 1921 – E □ Cien años XI;
Ráfols III.
Valentini (1819), painter, f. 1819, l. 1825
– F □ Audin/Vial II.
Valentini (1820), painter, f. 1820 – F
□ ThB XXXIV.
Valentini, *Ägidius* → **Vältin**, *Gilg*
Valentini, *Alessandro* (Comanducci V) →
Valentini, *Alexandre de*
Valentini, *Alessandro (1576)*,
goldsmith, * about 1576, l. 1613 – I
□ Bulgari I.2.
Valentini, *Alexandre de* (Valentini,
Alessandro), portrait painter, miniature
painter, f. 1830, l. 1842 – F, I
□ Comanducci V; Schidlof Frankreich;
ThB XXXIV.
Valentini, *Antonio* (DEB XI) →
Valentino, *Antonio*
Valentini, *Antonio*, copper engraver,
steel engraver, master draughtsman,
* Padua(?), f. 1821, l. about 1847 – I
□ Comanducci V; ThB XXXIV.
Valentini, *Egidio* → **Vältin**, *Gilg*
Valentini, *Ernesto* (Comanducci V;
DEB XI; Schede Vesme III; Schidlof
Frankreich) → **Valentini**, *Ernst von*
Valentini, *Ernst von* (Valentini,
Ernesto), silhouette artist, miniature
painter, portrait painter, * 23.3.1759
Westerburg, † 31.3.1835 Detmold – D,
I, CH □ Comanducci V; DEB XI;
Schede Vesme III; Schidlof Frankreich;
ThB XXXIV.
Valentini, *Fortunato*, goldsmith,
f. 14.9.1760, l. 23.8.1792 – I
□ Bulgari I.2.
Valentini, *Francesco* → **Valentino**,
Francesco
Valentini, *Francesco (1533)* (Valentini,
Francesco (1)), goldsmith, silversmith,
f. 1533, l. 20.6.1553 – I □ Bulgari I.2.
Valentini, *Francesco (1600)* (Valentini,
Francesco (2)), goldsmith, * about 1600
Spoleto, l. 1664 – I □ Bulgari I.2.
Valentini, *Francesco (1680)* (Valentini,
Francesco (3)), jeweller, * 1680, † 1729
– I □ Bulgari I.2.
Valentini, *Francesco (1730)* (Valentini,
Francesco), architect, * 1730 Prato,
l. 1752 – I □ ThB XXXIV.
Valentini, *Franz* → **Vältin**, *Franz*
Valentini, *Giacomo* → **Valentini**, *Giovanni
(1787)*
Valentini, *Gilg* → **Vältin**, *Gilg*
Valentini, *Giovanni (1738)*, jeweller,
* 1738, l. 1806 – I □ Bulgari I.3/II.
Valentini, *Giovanni (1787)* (Valentini,
Giovanni), decorative painter, * 1787
Rima San Giuseppe, † 1860 Rima
San Giuseppe – I □ Comanducci V;
DEB XI; ThB XXXIV.
Valentini, *Giovanni Battista*, ceramist,
* 1932 Sant' Angelo in Vado – I
□ Vollmer V.
Valentini, *Girolamo*, goldsmith, * 1588
Spoleto, l. 1663 – I □ Bulgari I.2.
Valentini, *Gottardo*, painter, * 18.7.1820
Mailand, † 3.9.1884 Mailand –
I □ Comanducci V; DEB XI;
PittItalOttoc; ThB XXXIV.
Valentini, *Gustavo*, history painter,
portrait painter, * Foggia, f. 1894,
l. before 1961 – I, E □ Comanducci V;
DEB XI; ThB XXXIV; Vollmer V.
Valentini, *Livio Orazio*, painter,
* 24.12.1920 Orvieto – I
□ Comanducci V; Vollmer V.

Valentini, *Marco Aurelio,* goldsmith, f. 1581 – I ⌶ Bulgari I.2.

Valentini, *Nicoló de,* embroiderer, † 1.4.1565 Genua – I ⌶ ThB XXXIV.

Valentini, *Pietro,* painter, copper engraver, f. 1691 – I ⌶ DEB XI; ThB XXXIV.

Valentini, *Pietro Antonio Arsenio,* goldsmith, f. 5.6.1687 – I ⌶ Bulgari I.2.

Valentini, *Sala Irene,* flower painter, animal painter, genre painter, * 19.6.1864 Mailand – I ⌶ Pavière III.2.

Valentini, *Sebastiano de* (DEB XI) → **Valentinis,** *Sebastiano de*

Valentini, *Valentino (1578),* goldsmith, * about 1578 Spoleto (?), l. 1607 – I ⌶ Bulgari I.2.

Valentini, *Valentino (1858)* (Valentini, Valentino), genre painter, portrait painter, * 15.3.1858 Florenz, l. 1884 – I ⌶ Comanducci V; DEB XI; ThB XXXIV.

Valentini, *Valerio,* goldsmith, jeweller, * about 1735 Rom, † 1801 – I ⌶ Bulgari I.2.

Valentini, *Victor,* architectural painter, f. 1878, l. 1898 – D ⌶ ThB XXXIV.

Valentini, *Walter,* painter, * 22.10.1928 Pergola – I ⌶ DEB XI; DizArtItal; PittItalNovec/2 II.

Valentini de Francisco, *Clara,* graphic artist, ceramist, * 1883 Lecce, † 17.12.1965 Mentone – I ⌶ Comanducci V.

Valentini Sala, *Irene* (ThB XXXIV) → **Sala Valentini,** *Irene*

Valentinis, *Sebastiano de* (Valentini, Sebastiano de), painter, etcher, * Udine (?), f. 1540, † about 1560 – I ⌶ DA XXXI; DEB XI; ThB XXXIV.

Valentino (1507), goldsmith, f. 27.5.1507 – I ⌶ Bulgari I.3/II.

Valentino, *Amélie,* portrait painter, * Metz, f. before 1870 – F ⌶ ThB XXXIV.

Valentino, *Andrea,* goldsmith, f. 1691 – I ⌶ Bulgari I.2.

Valentino, *Antonio* (Valentini, Antonio), painter, * 1814 Rima San Giuseppe, † 1892 Rima San Giuseppe – I ⌶ Comanducci V; DEB XI; ThB XXXIV.

Valentino, *Cesare,* copper engraver, f. 1571 – I ⌶ DEB XI; ThB XXXIV.

Valentino, *Francesco,* sculptor, f. 1633, † about 1664 – I ⌶ ThB XXXIV.

Valentino, *Giacomo,* painter, * Orta Novarese, f. about 1702 – I ⌶ DEB XI; ThB XXXIV.

Valentino, *Giov. Maria,* sculptor, f. 1602, l. 1637 – I ⌶ ThB XXXIV.

Valentino, *Mosè* → **Valentin de Boullogne**

Valentino, *Pappazoni,* miniature painter, f. 1355 – I ⌶ D'Ancona/Aeschlimann.

Valentino, *Pazzo da Udine* (Gnoli) → **Pazzo,** *Valentino*

Valentino di Angelo de' Martelli da Perugia (Gnoli) → **Martelli,** *Valentino (1550)*

Valentino di Giacomo, sculptor, * Riva del Garda, f. 1668 – I ⌶ ThB XXXIV.

Fra Valentino da Milano (Valentino da Milano Fra), calligrapher, miniature painter, f. 1479, l. 1526 – I ⌶ DEB XI.

Valentino da Milano Fra (DEB XI) → **Fra Valentino da Milano**

Valentino da Pietrasanta, wood sculptor, f. 1472, l. 1473 – I ⌶ ThB XXXIV.

Valentino di S. Perpetua, wood sculptor, * Spoleto (?), f. 1682 – I ⌶ ThB XXXIV.

Valentino di Sebastiano (DEB XI) → **Valentino di Sebastiano da Viterbo**

Valentino di Sebastiano da Viterbo (Valentino di Sebastiano), painter, * Viterbo (?), f. 14.12.1514 – I ⌶ DEB XI; ThB XXXIV.

Valentinov, *Boris Valentinovič,* sculptor, * 14.2.1894 (?) Smolensk, l. 1956 – RUS ⌶ ChudSSSR II.

Valentinov-Miller, *Érik Éduardovič,* stage set designer, * 24.4.1904 Krasnodar – RUS ⌶ ChudSSSR II.

Valentinus → **Valentin** (1468)

Valentinus pictor → **Bálint** (1497)

Valentiny, *János,* painter, * 1.1.1842 Nagylak, † 25.2.1902 Nádasladány – H, I ⌶ MagyFestAdat; ThB XXXIV.

Valentiny, *Johann* → **Valentiny,** *János*

Valentis, *Thoukiddis,* architect, * 1.11.1908 Kairo, † 4.4.1982 Athen – GR ⌶ DA XXXI.

Valenton, *Symon de,* goldsmith, f. 1313 – F ⌶ Nocq IV.

Valenza, *Michele* → **Benedetto da Trapani,** *Fra*

Valenzani, *Pedro,* painter, * 10.1827 Mailand, † 1898 Montevideo – ROU, I ⌶ EAAm III.

Valenzano, *Frédéric de* (ThB XXXIV) → **DeValenzano,** *Federico*

Valenzano, *Joan Maria,* instrument maker, f. 1808, l. 1812 – E, I ⌶ Ráfols III.

Valenzano, *Pietro,* goldsmith, * Mailand, f. 1705 – I ⌶ ThB XXXIV.

Valenzi, *Jan z (Ritter),* miniature painter, f. 1835, l. 1845 – CZ ⌶ Toman II.

Valenzi, *Maurizio,* painter, * 16.11.1909 Tunis – I ⌶ Vollmer V.

Valenziani, *Raimondo,* goldsmith, * 1692, † before 19.2.1761 – I ⌶ Bulgari I.2.

Valenziano, *Bernardo,* sculptor, * Florenz, f. 1591, l. 1594 – I ⌶ ThB XXXIV.

Valenziano Nuvolari Duodo, *Simonetta,* painter, * 1941 Mantua – I ⌶ Beringheli.

Valenzuela, *Antonio,* architect, f. 1646 – CO ⌶ EAAm III.

Valenzuela, *Arturo,* painter, * 21.5.1900 Antofagasta – RCH ⌶ EAAm III; Vollmer V.

Valenzuela, *Cristóbal de,* embroiderer, f. 1591, l. 1604 – E ⌶ ThB XXXIV.

Valenzuela, *Francisco,* portrait painter, * 1831 (?), † 1864 (?) – RCH ⌶ ThB XXXIV.

Valenzuela, *Juan de,* sculptor, f. 1556 – E ⌶ ThB XXXIV.

Valenzuela, *Juan Manuel de,* calligrapher, f. 1628, † 1692 – E ⌶ Cotarelo y Mori II.

Valenzuela, *Luis,* fresco painter, f. 1881 – E ⌶ Blas.

Valenzuela Flores, *Daniel,* graphic artist, * 1940 Lima – PE ⌶ Ugarte Eléspuru.

Valenzuela Llanos, *Alberto,* landscape painter, * 29.8.1869 San Fernando (Chile), † 23.7.1925 – RCH, F ⌶ EAAm III; Montecino Montalva; ThB XXXIV.

Valenzuela Puelma, *Alfredo,* painter, * 8.12.1855 or 8.2.1856 Valparaíso (Chile), † 27.10.1909 Paris – RCH, F ⌶ Cien años XI; EAAm III; ThB XXXIV.

Valeotto → **Giannotto di Puccio**

Valepagi, *Johann Adolf,* portrait painter, * 30.5.1698 Mediasch, † 14.10.1754 Mediasch – RO ⌶ ThB XXXIV.

Valepagi, *Stephan Adolf,* portrait painter, * 9.7.1729 Mediasch, † 25.9.1798 Mediasch – RO ⌶ ThB XXXIV.

Valer, *Jean,* painter, f. 1571, l. 1572 – F ⌶ Audin/Vial II.

Valer, *Pedro,* trellis forger, * Sevilla (?), f. 1570 – E ⌶ ThB XXXIV.

Valera, *Lola,* painter, f. 1881 – E ⌶ Blas.

Valera, *Pedro* → **Valer,** *Pedro*

Valera, *Victor,* sculptor, * 17.2.1927 Maracaibo (Estado Zulia) – YV ⌶ DAVV II.

Valera, *Virginio di Giovacchino,* silversmith, f. 21.3.1581 – I ⌶ Bulgari I.3/II.

Valera Garcia, *Gustau,* stage set designer, f. 1948 – E ⌶ Ráfols III.

Valeran, *E.,* clockmaker, f. about 1660 – F ⌶ ThB XXXIV.

Valeran, *Pierre,* mason, f. 28.10.1521, l. 10.7.1527 – F ⌶ Roudié.

Valère, goldsmith, f. about 1780 – F ⌶ ThB XXXIV.

Valere, *Auguste,* painter, * 29.7.1901 Marseille – F ⌶ Alauzen.

Valere, *Bernard Marius* (Valère-Bernard, François-Marius), painter, sculptor, engraver, * 1859 or 1860 Marseille, † 1936 Marseille – F ⌶ Alauzen; Schurr V.

Valère-Bernard, *François-Marius* (Schurr V) → **Valere,** *Bernard Marius*

Valère-Bernard, *François Marius* (Schurr V) → **Valere,** *Bernard Marius*

Valeri, *Antonio,* architect, * 10.11.1648, † 12.11.1736 Rom – I ⌶ ThB XXXIV.

Valeri, *Domenico (1471),* painter, f. 1471 – I ⌶ ThB XXXIV.

Valeri, *Domenico (1740),* painter, f. 1740 – I ⌶ ThB XXXIV.

Valeri, *Domenico Luigi,* painter, * 1701 Jesi, † after 1746 Jesi – I ⌶ PittItalSettec.

Valeri, *Étienne,* goldsmith, f. 1292 – F ⌶ Nocq IV.

Valeri, *Felice,* goldsmith, jeweller, * 1733, l. 1790 – I ⌶ Bulgari I.2.

Valeri, *Filippo,* goldsmith, * Rom, f. 3.1851, l. 1870 – I ⌶ Bulgari I.2.

Valeri, *Giuseppe (1738)* (Valeri, Giuseppe (1)), goldsmith, * 1738, l. 1777 – I ⌶ Bulgari I.2.

Valeri, *Giuseppe (1813)* (Valeri, Giuseppe (2)), silversmith, * 1813 Rom, l. 20.4.1871 – I ⌶ Bulgari I.2.

Valeri, *Napoleone Gaetano* (Comanducci V; DEB XI) → **Valerj,** *Napoleone Gaetano*

Valeri, *Onofrio,* silversmith, * 1774 Rom, l. 1814 – I ⌶ Bulgari I.2.

Valeri, *Pacifico,* silversmith, * 1791 Terni, l. 8.9.1824 – I ⌶ Bulgari I.3/II.

Valeri, *Pietro (1769),* silversmith, * 1769, l. 1856 – I ⌶ Bulgari I.2.

Valeri, *Pietro (1801)* (Valeri, Pietro), painter, f. 1801, † Sulmona – I ⌶ ThB XXXIV.

Valeri, *Silvestro,* painter, * 31.12.1814 Rom, † 1902 Rom – I ⌶ Comanducci V; DEB XI; PittItalOttoc; ThB XXXIV.

Valeri, *Theodor* → **Valery,** *Theodor*

Valeri, *Ugo,* book illustrator, painter, master draughtsman, * 22.9.1873 or 22.9.1874 Piove di Sacco, † 27.2.1911 or 28.2.1911 Venedig – I ⌶ Comanducci V; DEB XI; PittItalNovec/1 II; ThB XXXIV.

Valeri, *Valerio (1538)* (Valeri, Valerio (1)), goldsmith, f. 1538, l. 1553 – I ⌶ Bulgari I.2.

Valeri, *Valerio (1606)* (Valeri, Valerio (2)), goldsmith(?), f. 1606, l. 1615 – I □ Bulgari I.2.

Valeri da Camerino (DEB XI) → **Valeri di Camerino**

Valeri di Camerino (Valeri da Camerino), painter, f. 1601 – I □ DEB XI; ThB XXXIV.

Valeri Pupurull, *Salvador,* architect, f. 1889, l. 1929 – E □ Ráfols III.

Valerian → **Vallélian**

Valerian (1835), miniature painter, f. 1835 – F □ Schidlof Frankreich.

Valerian, *Gustave* (Valerian, Gustave F. P.), painter, * 19.12.1879 Oran, l. 1933 – DZ, F □ Bénézit; Edouard-Joseph III.

Valerian, *Gustave F. P.* (Bénézit) → **Valerian,** *Gustave*

Valerian Negri → **Černi,** *Valerian Aleksandrovič*

Valeriani, *Domenico (1641),* painter, f. 1641 – I □ ThB XXXIV.

Valeriani, *Domenico (1720),* painter, * Rom(?), f. 1720, † before 1771 – I, D □ DEB XI; Schede Vesme III; ThB XXXIV.

Valeriani, *Džuzeppe* (ChudSSSR II) → **Valeriani,** *Giuseppe*

Valeriani, *Giulio Cesare,* copyist, * 1664, † 1724 – I □ ThB XXXIV.

Valeriani, *Giuseppe* (Valeriani, Džuzeppe), painter, stage set designer, * about 1708 Rom, † 28.4.1762 St. Petersburg – I, D, RUS □ ChudSSSR II; DEB XI; PittItalSettec; Schede Vesme III.

Valeriani, *Iosif* → **Valeriani,** *Giuseppe*

Valeriano, *Giuseppe* → **Battista di Benedetto** (1540)

Valeriano, *Giuseppe* → **Fiammeri,** *Giovanni Battista*

Valeriano, *Giuseppe,* painter, architect, * 8.1542 L'Aquila, † 15.7.1596 Neapel – I □ DA XXXI; DEB XI; PittItalCinqec.

Valeriano di Francesco, silversmith, f. 1444, † 7.3.1456 – I □ Bulgari I.3/II.

Valeriano di Silvestro da Bagnaia, sculptor, f. 1599 – I □ ThB XXXIV.

Valerianov, *Nikolaj Alekseevič,* filmmaker, poster artist, * 27.7.1905 Moskau – RUS □ ChudSSSR II.

Valerianova, *Vera Alekseevna,* film decorator, * 23.8.1908 Moskau – RUS □ ChudSSSR II.

Valerianus (601), copyist, f. 601 – GR □ Bradley III.

Valerianus (1541), copyist, f. 31.12.1541 – I □ Bradley III.

Valérie (Mademoiselle) → **Fould,** *Wilhelmine-Joséphine*

Valérien, architect, f. 1648 – F □ Audin/Vial II; ThB XXXIV.

Valérien, *Philippe,* sculptor, f. 1698 – F □ ThB XXXIV.

Valerii, *Pietro* → **Valeri,** *Pietro* (1801)

Valerino, *Domenico* → **Valeriani,** *Domenico* (1720)

Valerino, *Giuseppe* → **Valeriani,** *Giuseppe*

Valerio, painter, f. 1477, l. 1484 – I □ PittItalQuattroc; ThB XXXIV.

Valerio, *Egger Giuseppe* (Comanducci V) → **Valerio,** *Giuseppe*

Valerio, *Giovanni di* → **Valerio,** *Giovanni*

Valerio, *Giovanni,* silversmith, f. 29.4.1466, l. 1474 – I □ ThB XXXIV.

Valerio, *Giuseppe* (Valerio, Egger Giuseppe), figure painter, * 18.2.1896 St. Gallen, l. before 1961 – I, CH □ Comanducci V; ThB XXXIV; Vollmer V.

Valerio, *João* (Pereira, João Valério Neves), caricaturist, * 1888 Braga, † 1969 Lissabon – P □ Pamplona V; Tannock.

Valerio, *João José,* engineer, f. 30.10.1804 – MZ, P □ Sousa Viterbo III.

Valerio, *Octavio,* glass painter, f. 1579 – E □ ThB XXXIV.

Valerio, *Silvio B.,* painter, artisan, * 17.7.1897 Boston, l. 1940 – USA □ Falk.

Valerio, *Teodoro* (Servolini) → **Valério,** *Théodore*

Valério, *Théodore* (Valerio, Theodoro; Valerio, Teodoro), painter, lithographer, etcher, master draughtsman, * 18.2.1819 Herserange (Longwy), † 14.9.1879 Vichy – F, I, GB, BiH □ DEB XI; Delouche; ELU IV; Houfe; Mazalić; Schurr V; Servolini; ThB XXXIV.

Valerio, *Theodoro* (DEB XI) → **Valério,** *Théodore*

Valerio di Giacomo de' Muti da Foligno (Gnoli) → **Muti,** *Valerio*

Valerio di Reale, goldsmith, f. 12.1.1524 – I □ Bulgari III.

Valerio Vicentino → **Belli,** *Valerio*

Valerius (100 BC), architect, * Ostia(?), f. 100 BC – I □ ThB XXXIV.

Valerius (1050), glass painter, f. about 1050 – F □ ThB XXXIV.

Valerius (1770), bell founder, f. 1770 – CH □ Brun III.

Valerius, *Adelaide* → **Leuhusen,** *Adelaide* (Freiin)

Valerius, *Amalia Aurora Adelaide* → **Leuhusen,** *Adelaide* (Freiin)

Valerius, *Aurora Valeria Albertina* (SvKL V) → **Valerius,** *Bertha*

Valerius, *Bertha* (Valerius, Aurora Valeria Albertina), portrait painter, genre painter, photographer, * 21.6.1824 Stockholm, † 24.3.1895 Stockholm – S □ SvK; SvKL V; ThB XXXIV.

Valerius, *Kaspar,* architect, * Heidelberg(?), f. 1738, † 30.11.1752 Heidelberg – D □ ThB XXXIV.

Valerj, *Napoleone Gaetano* (Valeri, Napoleone Gaetano), landscape painter, history painter, decorative painter, * 4.8.1810 Padua, † 23.6.1840 Venedig – I □ Comanducci V; DEB XI; ThB XXXIV.

Valerne, *Évariste Bernardi de* (Valernes, Évariste de), painter, * 24.6.1816 Avignon, † 5.3.1896 Carpentras – F □ Alauzen; Schurr I; ThB XXXIV.

Valernes, *Évariste de* (Alauzen; Schurr I) → **Valerne,** *Évariste Bernardi de*

Valernes, *Évariste Bernardi de* → **Valerne,** *Évariste Bernardi de*

Valero, *Aurora,* painter, * 1940 Alboraya – E □ Blas.

Valero, *Cristóbal,* painter, * Alboraya, f. 1754, † 18.12.1789 Valencia – E □ Aldana Fernández; ThB XXXIV.

Valero, *Felipe,* sculptor, f. 1850 – MEX □ EAAm III.

Valero, *Fernando,* sculptor, * 9.7.1889 Sevilla, l. before 1981 – E, YV □ DAVV II.

Valero, *Jakab,* architect, * 1725 Baja, † 10.9.1798 Pest – H □ ThB XXXIV.

Valero, *Jakob* → **Valero,** *Jakab*

Valero, *Jaume,* sculptor, f. 1926 – E □ Ráfols III.

Valero, *Maroussia* (Hughes) → **Valero,** *Marussia*

Valero, *Marussia* (Valero, Maroussia), portrait painter, f. before 1926 – E, USA □ Hughes; Vollmer V.

Valero, *Pere,* painter, f. about 1460 – E □ Aldana Fernández.

Valero, *R.,* lithographer, f. 1897 – E □ Páez Rios III.

Valero, *Roger de,* landscape painter, flower painter, f. 1901 – F □ Bénézit.

Valero, *Salvador,* painter, restorer, graphic artist, * 10.3.1903 Escuque, † 22.5.1976 Valera (Trujillo) – YV □ DAVV II.

Valero Arbiol, *Carles* (Ráfols III, 1954) → **Valero Arbiol,** *Carlos*

Valero Arbiol, *Carlos* (Valero Arbiol, Carles), landscape painter, * 1888 Barcelona, l. 1950 – E □ Cien años XI; Ráfols III.

Valero Montero, *Gonzalo* (Aldana Fernández) → **Valero y Montero,** *Gonzalo*

Valero y Montero, *Gonzalo* (Valero Montero, Gonzalo), landscape painter, * 1825 Segorbe, l. 1867 – E □ Aldana Fernández; Cien años XI; ThB XXXIV.

Valero Pulido, *Joaquín,* architect, * 1913 Sevilla – E □ Ráfols III.

Valers, *Nicolas-François,* gold beater, f. 1781, l. 1791 – F □ Nocq IV.

Valery, miniature painter, * 11.3.1939 – I □ Comanducci V.

Valéry, *Alphonse,* porcelain painter, f. before 1889, l. 1900 – F □ Neuwirth II.

Valery, *Antonio* → **Valeri,** *Antonio*

Valery, *Charles Jean-Bapt.,* history painter, portrait painter, f. 1833, l. 1850 – F □ ThB XXXIV.

Valery, *Nicolas de* → **Vallari,** *Nicolas*

Valery, *Nicolas* → **Vallari,** *Nicolas*

Valéry, *Paul* (Valéry, Paul-Ambroise), painter, etcher, * 30.10.1871 Sète, † 12.7.1945 Paris – F □ ELU IV; Schurr III; Vollmer V.

Valéry, *Paul-Ambroise* (ELU IV) → **Valéry,** *Paul*

Valery, *Silvestro* → **Valeri,** *Silvestro*

Valery, *Theodor,* architect, cabinetmaker, * 23.10.1724 Schönecken (Trier), † 1800 Wien – A, D □ ThB XXXIV.

Valery, *Thomas,* copyist, f. 1401 – F □ Bradley III.

Valerys, *Jacques,* goldsmith, f. 1589, l. 1601 – F □ Portal.

Valès, *Nicolas-François,* goldsmith, f. 4.7.1781, l. 11.7.1781 – F □ Nocq IV.

Valesca, painter, f. 1860 – E □ Ráfols III.

Valesca, *Aleix,* painter, f. 1552 – E □ Ráfols III.

Valesca, *Damià,* potter, f. 1516 – E □ Ráfols III.

Valesca, *Jaume,* silversmith, f. 1651 – E □ Ráfols III.

Valesca Casanovas, *Josep,* architect, * Barcelona, f. 1851, † 1910 Barcelona – E □ Ráfols III.

Valesca Rivera, *Joaquim,* architect, * 1885 Barcelona, l. 1910 – E □ Ráfols III.

Valesca Tock, *Enric* (Vilaseca Tock, Enrique), landscape painter, f. 1894, l. 1898 – E □ Cien años XI; Ráfols III.

Valescart, *François* → **Walschartz,** *François*

Valescart, *Jean* → **Walschartz,** *François*

Valesi, *Dionigi* → **Valesio,** *Dionigi*

Valesi, *Giovan Luigi* → **Valesio,** *Giovanni*

Valesi, *Giovanni* → **Valesio,** *Giovanni*

Valesi, *Giovanni Batt.* → **Valesio,** *Giovanni*

Valesio, *Dionigi,* painter, copper engraver,
 * about 1730 Parma, † about 1780
 Venedig – I ▭ DA XXXI; DEB XI;
 ThB XXXIV.
Valesio, *Ernando* (Valesio, Fernando),
 calligrapher, copyist, f. 1611, l. 1628
 – I, E ▭ Bradley III.
Valesio, *Fernando* (Bradley III) →
 Valesio, *Ernando*
Valesio, *Francesco* (Valegio, Francesco;
 Vallegio, Francesco), copper engraver,
 painter, master draughtsman, * about
 1560 or 1560 Bologna or Verona,
 l. 1646 – I, D ▭ DEB XI; Feddersen;
 Rump; ThB XXXIV.
Valesio, *Giacomo* → **Valegio,** *Giacomo*
Valesio, *Giovan Luigi* → **Valesio,**
 Giovanni
Valesio, *Giovanluigi* (Bradley III) →
 Valesio, *Giovanni*
Valesio, *Giovanni* (Valesio, Giovanluigi;
 Valesio, Giovanni Luigi), fresco painter,
 miniature painter, calligrapher, ornamental
 draughtsman, etcher, * about 1561
 or about 1583 or 1561 Correggio or
 Bologna, † about 1640 or about 1650
 or 1640 Rom – I, E ▭ Bradley III;
 DEB XI; PittItalSeic; ThB XXXIV.
Valesio, *Giovanni Luigi* (DEB XI;
 PittItalSeic) → **Valesio,** *Giovanni*
Valeškas, *Adolfas,* painter, * 1905 Kaunas
 – LT ▭ Vollmer V.
Valessoni, *Matteo,* goldsmith, f. 25.6.1516,
 l. 1533 – I ▭ Bulgari I.2.
Valet, *Giovanni* → **Borgognone,** *Giovanni*
Valet, *Guillaume,* copper founder, f. 1477
 – F ▭ Brune.
Valet, *Louis-Albert,* architect, * 1868
 Bonny-sur-Loire, l. after 1888 – F
 ▭ Delaire.
Valeteau, *Jean,* mason, f. 11.1.1547,
 l. 1550 – F ▭ Roudié.
Valeton, gilder, f. 2.6.1692 – F
 ▭ Audin/Vial II.
Valeton, *Jean-Baptiste,* founder,
 * Mende (?), f. 1763 – F ▭ Portal.
Valeton, *Louis,* founder, f. 1781 – F
 ▭ Portal.
Valeton, *Pierre* (Audin/Vial II) →
 Vantolon, *Pierre* (1662)
Valetta, *Francesco* (?), decorative painter,
 fresco painter, f. 1630, l. 1659 – I
 ▭ DEB XI; PittItalSeic; ThB XXXIV.
Valetta, *Jules,* painter, f. 1851 – F
 ▭ Alauzen.
Valette, bell founder, f. 7.9.1719 – F
 ▭ Audin/Vial II.
Valette, *Adolphe,* painter, * 1876 St.
 Etiénne, † 1942 – GB ▭ Spalding;
 Windsor.
Valette, *Charles* → **Valette,** *Joseph
 Charles Adrien*
Valette, *Edward* → **Vallette,** *Edwin F.*
Valette, *Étiennette,* painter, * 1903,
 † 1941 – F ▭ Bénézit.
Valette, *Guillaume (1401)* (Valette,
 Guillaume), crossbow maker, f. 1402,
 l. 1427 – F ▭ Audin/Vial II.
Valette, *Guillaume (1614),* medieval
 printer-painter, f. 1614 – F
 ▭ Audin/Vial II.
Valette, *Henri* (Vallette, Henri), animal
 sculptor, watercolourist, pastellist,
 * 31.1.1891 Basel & Paris, † 1962
 – F, CH ▭ Edouard-Joseph III;
 Kjellberg Bronzes; ThB XXXIV;
 Vollmer V.
Valette, *Jean (1580),* architect, f. 1580,
 l. 1581 – F ▭ Audin/Vial II.

Valette, *Jean (1782),* master draughtsman,
 * 12.6.1782 Toulouse, † 17.1.1843
 Castres – F ▭ Portal.
Valette, *Jean (1825)* (Valette, Jean),
 sculptor, * 30.5.1825 Ainay-le-Vieil
 (Cher), † 1877 or 1878 (?) – F
 ▭ Lami 19.Jh. IV; ThB XXXIV.
Valette, *Jean-Pierre-Joseph,* architect,
 * 1876 Castelnau-le-Lez, l. 1906 – F
 ▭ Delaire.
Valette, *Johann,* painter, * 8.7.1888
 Hamburg, l. before 1961 – D
 ▭ Vollmer V.
Valette, *Joseph Charles Adrien,* genre
 painter, master draughtsman, * 15.1.1813
 Castres, † 18.4.1888 Castres – F
 ▭ Portal; ThB XXXIV.
Valette, *Jules* → **Valette,** *Jules-Germain-
 Alexandre*
Valette, *Jules-Germain-Alexandre,* architect,
 painter, * 23.11.1848 Castres, † 1912
 Paris – F ▭ Delaire; Portal.
Valette, *Julien,* landscape painter, * about
 1860 Castres or Cahors, l. 1880 – F
 ▭ Schurr IV.
Valette, *Louis Antoine,* painter,
 * 25.12.1787 Paris, † 30.7.1830 Paris
 – F ▭ ThB XXXIV.
Valette, *Maurice* → **Valette,** *Maurice-
 Charles-Adrien*
Valette, *Maurice* → **Vallette,** *Maurice*
Valette, *Maurice-Charles-Adrien,* painter of
 interiors, * 11.2.1851 Castres, l. 1911
 – F ▭ Portal.
Valette, *Paul Bernard Joseph Maurice* →
 Vallette, *Maurice*
Valette, *René,* founder, f. 1709 – F
 ▭ Audin/Vial II.
Valette Falgous, *Jean,* decorative painter,
 * 30.1.1710 Montauban, l. 1777 – F
 ▭ ThB XXXIV.
Valette-Penot, *Jean* → **Valette Falgous,**
 Jean
Valetti, *Bernd,* painter, graphic
 artist, * 9.12.1943 Wien – A
 ▭ Fuchs Maler 20.Jh. IV.
Valeur, *Cecil,* painter, poster artist,
 stage set designer, graphic artist,
 * 9.12.1910 Faaborg, † 24.6.1985
 – DK, S ▭ SvKL V; Vollmer V;
 Weilbach VIII.
Valeur, *Jo* → **Kyhn,** *Johanne Valeur*
Valeur, *Johanne* → **Kyhn,** *Johanne Valeur*
Valeur, *Morgens,* painter, * 20.5.1927
 Rødvig – DK ▭ Weilbach VIII.
Valeur, *Torben,* architect, * 11.8.1920
 Kopenhagen – DK ▭ DKL II;
 Weilbach VIII.
Vălev, *Stefan Nikolov,* designer,
 * 10.4.1935 Radnevo – BG ▭ EIIB.
Vălev, *Valentin Canev* → **Vălev,** *Văl'o*
Valev, *Valentin Canevič* (ChudSSSR II) →
 Vălev, *Văl'o*
Valev, *Valentin Tsanevich* (Milner) →
 Vălev, *Văl'o*
Vălev, *Văl'o* (Valev, Valentin Tsanevich;
 Valev, Valentin Canevič; Vălev, Văl'o
 Canev), sculptor, * 7.9.1901 Kilifarevo
 (Bulgarien), † 7.3.1951 or 8.3.1951
 Moskau – BG, RUS ▭ ChudSSSR II;
 EIIB.
Vălev, *Văl'o Canev* (EIIB) → **Vălev,**
 Văl'o
Vălev, *Vasil,* painter, graphic artist,
 * 26.3.1934 Sigmen (Burgas) – BG
 ▭ EIIB.
Vălev, *Vasil Vasiliev* → **Vălev,** *Vasil*
Valeva, *Ljubov' Ivanovna,* stage set
 designer, f. 1787, l. 1793 – RUS
 ▭ ChudSSSR II.

Valeyran, *Pierre* → **Valeran,** *Pierre*
Valez, *Maria,* painter, * 1935 – P
 ▭ Pamplona V.
Valez, *Vera,* painter, * 1962 Lissabon – P
 ▭ Pamplona V.
Valfarei → **Alfraider**
Valfarei, *Martino* → **Alfraider,** *Martino*
Valfarei, *Simone* → **Alfraider,** *Simone*
Valfasoner, *Martin,* sculptor, * Nassereith,
 f. about 1795 – D ▭ ThB XXXIV.
Valfort, *Charles,* painter, * Mâcon,
 f. before 1836, l. 1857 – F
 ▭ ThB XXXIV.
Valframbert, master draughtsman,
 f. 3.1822 – USA, F ▭ Groce/Wallace;
 Karel.
Valgaerde, *Simon van den* (Bradley III;
 D'Ancona/Aeschlimann) → **Valgaerden,**
 Simon van den
Valgaerden, *Jan van den,* painter, * Diest,
 f. 18.4.1465 – B, NL ▭ ThB XXXIV.
Valgaerden, *Joannes van den* →
 Valgaerden, *Jan van den*
Valgaerden, *Simon van den* (Valgaerde,
 Simon van den; Van den Valgaerden,
 Simon), copyist, illuminator,
 f. 1476 – B, NL ▭ Bradley III;
 D'Ancona/Aeschlimann; DPB II.
Valgoi (Maurer-Familie) (ThB XXXIV) →
 Valgoi, *Gregorio* (1662)
Valgoi (Maurer-Familie) (ThB XXXIV) →
 Valgoi, *Rocco* (1633)
Valgoi (Maurer-Familie) (ThB XXXIV) →
 Valgoi, *Rocco* (1686)
Valgoi (Maurer-Familie) (ThB XXXIV) →
 Valgoi, *Sebastiano*
Valgoi, *Gregorio (1662),* mason, f. about
 1662 – I ▭ ThB XXXIV.
Valgoi, *Rocco (1633),* mason, f. 1633 – I
 ▭ ThB XXXIV.
Valgoi, *Rocco (1686),* mason, f. 1686 – I
 ▭ ThB XXXIV.
Valgoi, *Sebastiano,* mason, f. 1686 – I
 ▭ ThB XXXIV.
Valhã, sculptor, f. 1151, l. 1204 – IND
 ▭ ArchAKL.
Valhamer, *Josephus,* sculptor, f. 1770 – H
 ▭ ThB XXXIV.
Valhombreek, *Giorgio,* painter, f. 1746
 – I, NL ▭ Schede Vesme III.
Valhorn, *Josef* (Ritter von Valhorn) →
 Gasser, *Josef*
Vālhuka, sculptor, f. 1101 – IND
 ▭ ArchAKL.
Váli, *Dezső,* painter, * 1942 Budapest – H
 ▭ MagyFestAdat.
Váli, *Ladislaus* → **Váli,** *László*
Váli, *Ladislav* (Toman II) → **Váli,** *László*
Váli, *László* (Váli, Ladislav), landscape
 painter, restorer, * 29.3.1878
 Kaschau, l. before 1961 – H, SK
 ▭ ThB XXXIV; Toman II; Vollmer V.
Váli, *Zoltán,* graphic artist, * 1910
 Miskolc – H ▭ MagyFestAdat.
Vali Can → **Velīcān**
Valiachmetov, *Amir Chusnulovič,*
 painter, * 7.1.1927 Kazan – RUS
 ▭ ChudSSSR II.
Valiani, *Bartolomeo,* painter,
 * Pistoia, f. about 1800, l. 1842
 – I ▭ Comanducci V; DEB XI;
 ThB XXXIV.
Valiani, *Giuseppe,* painter, * 26.4.1731
 Pistoia, † 26.4.1800 Pistoia – I
 ▭ DEB XI; PittItalSettec; ThB XXXIV.
Valiant, *Bertrán,* painter, f. about 1410
 – E ▭ Aldana Fernández.
Valiatzas, *Olga,* painter, graphic artist,
 f. 1977 – GR ▭ List.

Valiauga, *Artūras,* photographer,
 * 22.1.1967 – LT ⊞ ArchAKL.
Valichanov, *Čokan Čingisovič,* master
 draughtsman, * 1835 or 1837
 Kushmurun (Kasachstan), † 4.1865
 Tezeka (Kasachstan) – KZ, RUS
 ⊞ ChudSSSR II; KChE I.
Valičová, *Ludja,* sculptor, * 29.4.1893
 Dědice, † 4.1938 – CZ ⊞ Toman II.
Valides, *Francesco di Andrea,* painter,
 * Ferrara (?), f. 1531, † before 1576 – I
 ⊞ ThB XXXIV.
Valido y Gerona, *Federico,* painter,
 f. 1899 – E ⊞ Cien años XI.
Validžan iz Tebriza (ChudSSSR II) →
 Velīcān
Valiente, *Toribio,* silversmith, f. 1823
 – PE ⊞ EAAm III; Vargas Ugarte.
Valier, *Jean,* painter, f. 1743 – F
 ⊞ Audin/Vial II.
Valier, *Willy* (Walier, Willy), painter,
 graphic artist, * 16.12.1920
 Bozen, † 1968 Sinigallia –
 I ⊞ Fuchs Maler 20.Jh. IV;
 PittItalNovec/2 II; Vollmer V;
 Vollmer VI.
Valière, miniature painter, f. 1716 – D
 ⊞ ThB XXXIV.
Valière, *Claire,* painter, * 17.5.1892
 Bruniquel, l. before 1961 – F
 ⊞ Bénézit; Edouard-Joseph III;
 ThB XXXIV; Vollmer V.
Valières, *Clément,* painter, * 1857 Fiac,
 l. 1887 – F ⊞ Portal.
Valiev, *Abdulla* (Valiev, Abdulla
 Charisovič), stage set designer,
 * 17.10.1918 Taškent – UZB
 ⊞ ChudSSSR II.
Valiev, *Abdulla Charisovič* (ChudSSSR II)
 → **Valiev,** *Abdulla*
Valifrach, *Bohumil,* graphic artist, book
 printmaker, * 30.11.1884 Řepčín – CZ
 ⊞ Toman II.
Valignat, landscape painter, f. 1901 – F
 ⊞ Bénézit.
Valin, architect, f. 1754, l. 1757 – F
 ⊞ Audin/Vial II.
Valin, *Auguste-Jean-Julien,* architect,
 * 1860 Fécamp, † 1904 – F ⊞ Delaire.
Valin, *Jacob* (Brun IV) → **Valin,** *Jakob*
Valin, *Jakob* (Valin, Jacob), pewter caster,
 * about 1609 Tours, † 11.12.1689 Genf
 – CH, F ⊞ Bossard; Brun IV.
Valin, *Jean-Innocent,* sculptor,
 cabinetmaker, * 1691 Quebec, † before
 28.12.1759 Quebec (?) – CDN ⊞ Karel.
Valin, *Thomas H.* (Harper) → **Valin,**
 Thomas-Henry
Valin, *Thomas-Henry* (Valin, Thomas
 H.), decorative painter, portrait painter,
 decorator, * about 1810 St. Eustache
 sur-le-Lac (Quebec), † 1850 or after
 1857 – CDN, USA ⊞ Harper; Karel.
Valinder, *Knut* → **Valinder,** *Knut Verner
 Gideon*
Valinder, *Knut Verner Gideon,* painter,
 * 30.4.1909 Göteborg – S ⊞ SvKL V.
Valinière, *Jean-Baptiste,* cutler, f. 1777
 – F ⊞ Audin/Vial II.
Valinotti, *Domenico,* landscape painter,
 * 17.9.1889 Turin, † 1962 Turin
 or Canelli – I ⊞ Comanducci V;
 DEB XI; DizArtItal; PittItalNovec/1 II;
 ThB XXXIV; Vollmer V.
Valintine, *G. E.,* architect (?), architectural
 draughtsman, f. 1819, l. 1821 – GB
 ⊞ Grant.
Valio → **Morland,** *Valère Alphonse*
Valiquette, *Jean-Baptiste,* master
 draughtsman, f. before 1899 – USA
 ⊞ Karel.

Valiullin, *Nabiulla Kalimovič* → **Valiullin,**
 Nikolaj Klimovič
Valiullin, *Nikolaj Klimovič,* painter,
 * 1911 Rostov-na-Donu, † 1943 – RUS
 ⊞ ChudSSSR II.
Valius, *Telesforas,* lithographer, woodcutter,
 * 10.7.1914 Riga, † 1977 – CDN,
 LT, LV ⊞ EAAm III; Ontario artists;
 Vollmer V.
Valius, *Vytautas,* graphic artist, * 24.8.1930
 Telšiai – LT ⊞ ChudSSSR II.
Valiuviené-Kapustinskaité, *Siguté Povilo*
 → **Valjuvene,** *Siguté Povilo*
Valizone, *Flaminia,* painter, * Alessandria,
 f. 1907 – I ⊞ Beringheli.
Valjakka, *Matilda* (Valjakka, Taimi
 Matilda; Valjakka, Taimi), landscape
 painter, portrait painter, * 14.3.1903
 Helsinki – SF ⊞ Koroma; Kuvataiteilijat;
 Paischeff; Vollmer V.
Valjakka, *Taimi* (Koroma) → **Valjakka,**
 Matilda
Valjakka, *Taimi Matilda* (Kuvataiteilijat;
 Paischeff) → **Valjakka,** *Matilda*
Valjevac, *Teodor Stefanov* → **Stefanov,**
 Teodor
Valjus, *Petr Adamovič,* graphic artist,
 painter, * 18.5.1912 Moskau,
 † 13.2.1971 Moskau – RUS
 ⊞ ChudSSSR II.
Valjus, *Vitautas Petrovič* → **Valius,**
 Vytautas
Valjušenko, *Ivan,* painter, f. 1774 – UA
 ⊞ ChudSSSR II.
Valjuškis, *Gediminas Stanislovo,* architect,
 * 24.1.1927 Kaunas – LT ⊞ KChE II.
Valjuvene, *Siguté Povilo,* graphic
 artist, * 25.5.1931 Šiauliai – LT
 ⊞ ChudSSSR II.
Valjuvene-Kapustinskajte, *Siguté Povilo*
 → **Valjuvene,** *Siguté Povilo*
Valk, *A. van der* (Mak van Waay) →
 Valk, *Antonius van der*
Valk, *Anton van der* (ThB XXXIV;
 Vollmer V) → **Valk,** *Antonius van
 der*
Valk, *Antonius van der* (Valk, A. van
 der; Valk, Anton van der), painter,
 illustrator, lithographer, master
 draughtsman, aquatintist, * 24.4.1884
 Delft (Zuid-Holland), l. before 1970
 – NL ⊞ Mak van Waay; Scheen II;
 ThB XXXIV; Vollmer V; Waller.
Valk, *Chejnrich Aleksandrovič* (ChudSSSR
 II) → **Valk,** *Heinrich* (1936)
Valk, *E. J. F.* (Scheen II (Nachtr.)) →
 Valk, *Eduard Jacobus Franciscus van
 der*
Valk, *Ed van der* → **Valk,** *Eduard
 Jacobus Franciscus van der*
Valk, *Eduard Jacobus Franciscus van
 der* (Valk, E. J. F.), painter, master
 draughtsman, * 3.2.1926 Schiedam
 (Zuid-Holland) – NL ⊞ Scheen II;
 Scheen II (Nachtr.).
Valk, *Ella Snowden,* miniature painter,
 * Virginia, f. 1915 – USA ⊞ Falk;
 Hughes.
Val'k, *Genrich Oskarovič,* graphic
 artist, * 31.5.1918 Kimry – RUS
 ⊞ ChudSSSR II.
Valk, *Gerard* → **Valck,** *Gerard*
Valk, *Gerard y Leonard,* cartographer,
 f. 1601 – E ⊞ Ráfols III.
Valk, *Gerrit* → **Valck,** *Gerard*
Valk, *Gustaaf Adolph,* sculptor, master
 draughtsman, * 27.6.1935 Rotterdam
 (Zuid-Holland) – NL ⊞ Scheen II.
Valk, *H. de (1691)* (Valk, H. de),
 miniature painter, f. about 1691, l. 1709
 – GB ⊞ Foskett.

Valk, *H. de (1693)* (Valk, Hendrik
 de), genre painter, portrait painter,
 f. 1693, l. 1717 – NL ⊞ Bernt III;
 ThB XXXIV.
Valk, *H. (1939),* painter, f. 1939 – NL
 ⊞ Mak van Waay.
Valk, *Heinrich* (1918) → **Val'k,** *Genrich
 Oskarovič*
Valk, *Heinrich* (1936) (Valk, Chejnrich
 Aleksandrovič), graphic artist, metal
 artist, caricaturist, * 7.3.1936 Gatčina
 – EW ⊞ ChudSSSR II.
Valk, *Hendrik de* (Bernt III) → **Valk,** *H.
 de (1693)*
Valk, *Hendrik* → **Valk,** *Hendrik Jacobus*
Valk, *Hendrik,* painter, master
 draughtsman, illustrator, designer,
 * 9.8.1930 Westzaan (Noord-Holland)
 – NL ⊞ Scheen II.
Valk, *Hendrik Jacobus,* watercolourist,
 master draughtsman, etcher, lithographer,
 copper engraver, illustrator, * 12.1.1897
 Zoeterwoude (Zuid-Holland), l. before
 1970 – NL ⊞ Scheen II.
Valk, *Jan de* → **Valk,** *Johannes Adrianus
 Marie de*
Valk, *Johannes de,* goldsmith, f. 1725,
 l. 1728 – NL ⊞ ThB XXXIV.
Valk, *Johannes Adrianus Marie de,* enamel
 artist, * 30.9.1937 – NL ⊞ Scheen II.
Valk, *Johannes Gerardus van der,* sculptor,
 master draughtsman, * 18.5.1881
 Hilversum (Noord-Holland), † 27.8.1963
 Amsterdam (Noord-Holland) – NL
 ⊞ Scheen II.
Valk, *Johannes Willem* (Mak van Waay)
 → **Valk,** *Willem Johannes*
Valk, *Leendert* → **Valck,** *Leonardus*
Valk, *Mall* (Valk, Mall Juliusovna),
 ceramist, * 25.6.1935 Hiiumaa,
 † 12.10.1976 Tallinn – EW
 ⊞ ChudSSSR II.
Valk, *Mall Juliusovna* (ChudSSSR II) →
 Valk, *Mall*
Valk, *Maurits van der* (Vollmer V) →
 Valk, *Maurits Willem van der*
Valk, *Maurits Willem van der* (Valk,
 Maurits van der), fruit painter, etcher,
 pastellist, lithographer, still-life painter,
 landscape painter, master draughtsman,
 * about 16.12.1857 Amsterdam (Noord-
 Holland), † 6.5.1935 Laren (Noord-
 Holland) – NL ⊞ Pavière III.2;
 Scheen II; ThB XXXIV; Vollmer V;
 Waller.
Valk, *Pieter Jacobsz. de,* painter, * 1584
 Leeuwarden, † 1625 or 1629 – NL, I
 ⊞ ThB XXXIV.
Valk, *W.,* painter, sculptor, f. before 1944
 – NL ⊞ Mak van Waay.
Valk, *Willem van der* → **Valk,** *Maurits
 Willem van der*
Valk, *Willem* (Vollmer V) → **Valk,** *Willem
 Johannes*
Valk, *Willem Cornelis Marie de,* graphic
 designer, * 9.1.1935 Rotterdam (Zuid-
 Holland) – NL ⊞ Scheen II.
Valk, *Willem Joh.* (ThB XXXIV) → **Valk,**
 Willem Johannes
Valk, *Willem Johannes* (Valk, Johannes
 Willem; Valk, Willem Joh.; Valk,
 Willem), master draughtsman, medalist,
 modeller, * 22.10.1898 Zoeterwoude
 (Zuid-Holland), l. before 1970 –
 NL ⊞ Mak van Waay; Scheen II;
 ThB XXXIV; Vollmer V.
Valk, *Wim de* → **Valk,** *Willem Cornelis
 Marie de*

Valk-Falk, *Endel* (Valk-Falk, Éndel'
Iochannesovič), book illustrator, graphic
artist, batik artist, * 12.10.1932 Rakvere
– EW ᗑ ChudSSSR II.

Valk-Falk, *Éndel' Iochannesovič*
(ChudSSSR II) → **Valk-Falk,** *Endel*

Valk Sooster, *Mall Juliusovna* → **Valk,**
Mall

Valka, *Georg,* painter, * 19.4.1882 Zarositz
(Mähren), † 7.5.1949 St. Pölten – A
ᗑ Fuchs Geb. Jgg. II.

Valkama, *Jorma-Tapio,* painter, graphic
artist, * 14.9.1930 Virrat – SF
ᗑ Kuvataiteilijat.

Vălkanov, *Dimităr* (Vălkanov, Dimităr
Dimitrov), battle painter, * 13.5.1907
Aprilovo, † 1997 – BG ᗑ EIIB;
Marinski Živopis.

Vălkanov, *Dimităr Dimitrov* (Marinski
Živopis) → **Vălkanov,** *Dimităr*

Vălkanov, *Venelin Dimitrov,* monumental
artist, illustrator, * 24.7.1942 Sevlievo
– BG ᗑ EIIB.

Valke, *Jacob de* (Waterhouse 16./17.Jh.) →
DeValke, *Jacob*

Valkema, *Durk,* glass artist, designer,
sculptor, * 12.10.1951 Amsterdam – NL,
S, USA ᗑ WWCGA.

Valkema, *Hermann* (Pavière III.2) →
Valkema-Hermann, *M.*

Valkema, *Jep* → **Valkema,** *Sybren*

Valkema, *M.* (Mak van Waay) →
Valkema-Hermann, *M.*

Valkema, *Sybren,* glass artist, designer,
ceramist, * 13.8.1916 Den Haag (Zuid-
Holland) – NL ᗑ Scheen II; WWCGA.

Valkema Blauw, *J. P.* (Mak van Waay)
→ **Valkema Blouw,** *Jan Paul*

Valkema Blouw, *J. P.* (ThB XXXIV) →
Valkema Blouw, *Jan Paul*

Valkema Blouw, *Jan Paul* (Valkema
Blauw, J. P.; Valkema Blouw, J.
P.), painter, etcher, lithographer,
* 23.10.1884 Haarlem, † 1954 – NL
ᗑ Mak van Waay; ThB XXXIV;
Vollmer V.

Valkema-Hermann, *Mevr. M.* (ThB
XXXIV) → **Valkema-Hermann,** *M.*

Valkema-Hermann, *M.* (Valkema, M.;
Valkema, Hermann; Herrmann, Maria
Mathilda Constantia; Valkema-Hermann,
Mevr. M.), portrait painter, flower
painter, * 18.4.1880 Soekamadjoe
(Java), † 9.9.1952 Den Haag – NL
ᗑ Mak van Waay; Pavière III.2;
Scheen I; ThB XXXIV; Vollmer V.

Valkenaer, *Johannes,* painter, f. 1669
– NL ᗑ ThB XXXIV.

Valkenauer, *Hans,* sculptor, * about 1448
Regensburg (?) or Salzburg (?), † 1518 (?)
Regensburg (?) – A, D ᗑ DA XXXI;
ThB XXXIV.

Valkenborch, *Gillis* → **Valkenburg,** *Dirk*

Valkenborch, *Lucas van* (Pavière I) →
Valckenborch, *Lucas van*

Valkenborch, *Martin van* (1) →
Valckenborch, *Martin van* (1534)

Valkenborch, *Theodor* → **Valkenburg,**
Dirk

Valkenborch, *Thierry* → **Valkenburg,** *Dirk*

Valkenburch, *Johann von,* architect,
carpenter, f. 1439 – D ᗑ ThB XXXIV.

Valkenburg, *Bertha* → **Valkenburg,**
Lijmberta Aaltje

Valkenburg, *D. L. M. van,*
watercolourist (?), f. 1819 – NL
ᗑ Scheen II.

Valkenburg, *Danker Lodewijk Marie*
(Valkenburg, Danker Lodewyk Marie),
history painter, * 31.3.1827 Den Haag
(Zuid-Holland), † 2.5.1854 Den Haag
(Zuid-Holland) – NL ᗑ Scheen II;
ThB XXXIV.

Valkenburg, *Danker Lodewyk Marie*
(ThB XXXIV) → **Valkenburg,** *Danker
Lodewijk Marie*

Valkenburg, *Dirk* (Valckenborch, Dirk),
still-life painter, animal painter,
* 17.2.1675 or 2.2.1721 Amsterdam,
† 1721 or 1727 Amsterdam – NL, D
ᗑ Bernt III; Pavière I; ThB XXXIV.

Valkenburg, *Gillis* → **Valkenburg,** *Dirk*

Valkenburg, *Heinrich von,* painter,
* Augsburg (?), f. about 1629 – I, D
ᗑ ThB XXXIV.

Valkenburg, *Hendrik,* painter, * 8.9.1826
Deventer (Overijssel) or Terwolde
(Gelderland), † 29.10.1896 Amsterdam
(Noord-Holland) – NL ᗑ Scheen II;
ThB XXXIV.

Valkenburg, *Johan van* → **Valckenburgh,**
Johan van

Valkenburg, *Lijmberta Aaltje,* painter,
master draughtsman, * 5.1.1862 Almelo
(Overijssel), † 1.3.1929 Laren (Noord-
Holland) – NL ᗑ Scheen II.

Valkenburg, *Ludovicus Petrus Maria
van,* master draughtsman, restorer (?),
* 13.9.1858 's-Hertogenbosch (Noord-
Brabant), † 18.4.1921 's-Hertogenbosch
(Noord-Brabant) – NL ᗑ Scheen II.

Valkenburg, *Theodor* → **Valkenburg,** *Dirk*

Valkenburg, *Thierry* → **Valkenburg,** *Dirk*

Valkenburgh, *Dirk Van* → **Valkenburg,**
Dirk

Valkenburgh, *Johannes Frederik,* master
draughtsman, painter, * 18.9.1880 Den
Haag (Zuid-Holland), † 12.2.1937 Den
Haag (Zuid-Holland) – NL ᗑ Scheen II.

Valkendael, *Nicolaus de,* bookbinder,
f. 1492, l. 1493 – NL ᗑ ThB XXXIV.

Valkenstijn, *Cornelis Johannes,* illustrator,
bookplate artist, * 2.10.1862 Utrecht
(Utrecht), † 20.10.1952 Haarzuilen
(Utrecht) – NL ᗑ Scheen II.

Valkenstijn, *Kees* → **Valkenstijn,** *Cornelis
Johannes*

Valker, *Ágnes,* still-life painter,
* 17.10.1879 Győr, l. before 1940 –
H ᗑ Pavière III.2; ThB XXXIV.

Valker, *Džems* → **Walker,** *James* (1748)

Val'ker, *Džems* (ChudSSSR II; Kat.
Moskau I) → **Walker,** *James* (1748)

Val'kevič, *M. I.* (Val'kevich, M. I.),
painter, f. 1919 – RUS ᗑ Milner.

Val'kevich, *M. I.* (Milner) → **Val'kevič,**
M. I.

Valkies, *Michèle,* artist, * 1943 – B
ᗑ DPB II.

Valkó, *László,* landscape painter,
graphic artist, * 1946 Kaposvár – H
ᗑ MagyFestAdat.

Valkonen, *Topi,* painter, graphic artist,
* 29.5.1920 Viipuri – RUS, SF
ᗑ Koroma; Kuvataiteilijat.

Valkot, *V. F.* → **Walcot,** *William*

Val'kot, *Vil'jam Francevič* (Avantgarde
1900-1923) → **Walcot,** *William*

Val'kov, *Jurij Ivanovič,* graphic artist,
monumental artist, decorator, * 3.12.1936
Krasnojarsk – RUS ᗑ ChudSSSR II.

Vălkov, *Pavel,* painter, graphic artist,
* 19.9.1908 Indže vojvoda (Burgas)
– BG ᗑ EIIB.

Vălkov, *Pavel Pavlov* → **Vălkov,** *Pavel*

Válková-Battistová, *Marie,* painter,
enchaser, * 25.11.1860 Kolín, l. 1942
– CZ ᗑ Toman II.

Valks, *Pieter Jacobsz. de* → **Valk,** *Pieter
Jacobsz. de*

Vall, *Bernat de la,* painter, f. 1307 – E
ᗑ Ráfols III.

Vall, *Joan de la,* calligrapher, f. 1407 – E
ᗑ Ráfols III.

Vall, *Ramon de* (Ráfols III, 1954) →
Ramon de Vall

Vall Borras, *Esteve,* lace maker, f. 1918
– E ᗑ Ráfols III.

Vall Escriu, *Jordi,* painter, master
draughtsman, * 1928 Sabadell – E
ᗑ Ráfols III.

Vall Feixas, *Mateu,* sculptor, f. 1894,
l. 1898 – E ᗑ Ráfols III.

Vall-Llebrera, *Pere de* (Ráfols III, 1954)
→ **Vallebrera,** *Pedro de*

Vall-Llosera, *Joan,* metal artist, * 1880
Aiguaviva, † 1949 Gerona – E
ᗑ Ráfols III.

Vall-Llosera, *Josep,* painter, f. 1901 – E
ᗑ Ráfols III.

Vall Mundó, *Maria,* painter, * 1927
Barcelona – E ᗑ Ráfols III.

Vall y Veniés, *Joaquín,* painter, f. 1888,
l. 1890 – E ᗑ Cien años XI.

Vall Verdaguer, *Felip,* master
draughtsman, painter, decorator, * 1915
Tona – E ᗑ Ráfols III.

Vall Verdaguer, *Francesc* (Vall Verdaguer,
Francisco), master draughtsman,
illustrator, cartographer, * 1899
Barcelona, l. 1952 – E ᗑ Cien años XI;
Ráfols III.

Vall Verdaguer, *Francisco* (Cien años XI)
→ **Vall Verdaguer,** *Francesc*

Vall Verdaguer, *Josep M.,* landscape
painter, * 1918 Tona – E ᗑ Ráfols III.

Valla, *Domiziano,* painter, * 1782 – I
ᗑ ThB XXXIV.

Valla, *Josef* → **Walla,** *József*

Valla, *József* → **Walla,** *József*

Valla, *Luigi,* sculptor, * 1851 Borgonovo
Val Tidone, † 1876 Borgonovo Val
Tidone (?) – I ᗑ Panzetta.

Valla, *Narcís* → **Valls,** *Narcís*

Valla, *Rito,* sculptor, * 24.5.1911 Bologna
– I ᗑ Vollmer V.

Vallabrera, *Pedro de* → **Vallebrera,**
Pedro de

Valladares, painter, f. 1501 – MEX
ᗑ Toussaint.

Valladares, *Antonio,* painter, f. 1884 – E
ᗑ Cien años XI.

Valladares, *Fernando de* (1533), painter,
f. 1.7.1533 – E, P ᗑ Pamplona V;
Pérez Costanti; ThB XXXIV.

Valladares, *Fernando de* (1595),
ceramist, f. 1595, l. 24.10.1606 – E
ᗑ ThB XXXIV.

Valladares, *José,* painter, * Guatemala (?),
f. 1739, l. 1813 – GCA ᗑ EAAm III;
ThB XXXIV; Vargas Ugarte.

Valladares, *Marcia,* painter, conceptual
artist, * 1958 Riobamba – EC ᗑ Flores.

Valladier, *Andrea* → **Valadier,** *Andrea*

Valladier, *Giuseppe* → **Valadier,** *Giuseppe*

Valladier, *Luigi* → **Valadier,** *Luigi* (1726)

Valladier, *Luigi Maria* → **Valadier,** *Luigi
Maria*

Vallado, *José de,* building craftsman,
f. 1.4.1693 – E ᗑ González Echegaray.

Valladolid, *Alfonso de,* painter, f. 1491,
l. 1505 – E ᗑ Ráfols III.

Valladolid, *Baltasar de,* painter,
* Gomera, f. 1614, l. 1637 – GCA,
E ᗑ EAAm III.

Valladolid, *Cristóbal de,* painter, f. 1522,
l. 1539 – E ᗑ Ráfols III.

Valladolid, *Francisco*, founder,
f. 30.1.1507 – E ▭ ThB XXXIV.
Valladolid, *Simon de* (ThB XXXIV) →
Simon de Valladolid
Vallaert, *Pierre Joseph* → **Wallaert**,
Pierre Joseph
Vallaerts, *Antoine*, ornamental
draughtsman, f. 23.10.1649 – B
▭ ThB XXXIV.
Vallain, *Nanine* (Piètre, Nanine),
painter, f. before 1787, l. 1810 – F
▭ Schidlof Frankreich; ThB XXXIV.
Vallana, *Francesco*, painter, engineer,
* 17.9.1944 Giornico – CH ▭ KVS.
Vallance, *Aylmer* (Wood) → **Vallance**,
Aymer
Vallance, *Aymer* (Vallance, Aylmer), flower
painter, illustrator, designer, f. 1880,
† 1943 – GB ▭ Houfe; Johnson II;
Pavière III.2; Wood.
Vallance, *David James*, painter, f. 1870,
l. 1887 – GB ▭ McEwan.
Vallance, *Fanny*, painter, f. 1885 – GB
▭ Johnson II.
Vallance, *Hugh*, architect, * 1886, † 1947
– CDN ▭ Vollmer V.
Vallance, *John*, copper engraver,
* about 1770 Schottland, † 14.6.1823
Philadelphia – USA ▭ EAAm III;
Groce/Wallace; ThB XXXIV.
Vallance, *Pierre de* → **Pierre de Valence**
Vallance, *Robert Bell*, painter, f. 1885,
l. 1901 – GB ▭ McEwan.
Vallance, *Robert Frank*, architect, * 1856
Mansfield (Nottinghamshire), † 18.4.1908
Mansfield (Nottinghamshire) – GB
▭ DBA.
Vallance, *Tom*, painter, f. 1897, l. 1929
– GB ▭ McEwan.
Vallance, *William Fleming*, figure painter,
* 13.2.1827 Paisley (Strathclyde),
† 30.8.1904 or 31.8.1904 Edinburgh
(Lothian) – GB ▭ Brewington;
Grant; Houfe; Mallalieu; McEwan;
ThB XXXIV; Wood.
Vallancienne, *Louis Noël* → **Valancienne**,
Louis Noël
Vallangca, *Roberto*, painter, * 16.6.1907
Lapog, † 9.6.1979 San Francisco
(California) – USA ▭ Hughes.
Vallante, *Andrea*, sculptor, * 1442, l. 1479
– I ▭ ThB XXXIV.
Vallantin, sculptor, f. 1701 – F
▭ Lami 18.Jh. II; ThB XXXIV.
Vallara, *Giovanni*, painter, f. 1474 – I
▭ DEB XI; ThB XXXIV.
Vallara, *Giuseppe*, painter, * 1670 Parma,
† 1723 – I ▭ DEB XI; ThB XXXIV.
Vallaresi → **Villoresi**, *Antonio*
Vallari, *Nicolas de* (DA XXXI) →
Vallari, *Nicolas*
Vallari, *Nicolas* (Vallari, Nicolas de;
Wallery, Nicolas), painter, sculptor,
* Orléans (?) or Stockholm, f. 1646,
† after 1673 – S, F ▭ DA XXXI; SvK;
SvKL V; ThB XXXIV; Weilbach VIII.
Vallariano di Paolo di Nato da Perugia,
painter, f. 1451 – I ▭ Gnoli.
Vallarie, *Nicolas de* → **Vallari**, *Nicolas*
Vallarie, *Nicolas* → **Vallari**, *Nicolas*
Vallarino, *Eduardo*, painter, graphic
artist, * 10.6.1907 Montevideo – ROU
▭ EAAm III; PlástUrug II.
Vallario, *Giovanni Paolo* → **Crivelli**,
Giovanni Paolo
Vallaster, *Jean* (Lami 18.Jh. II) →
Vallastre, *Jean*
Vallastre, *Anne Catherine* → **Sichler**,
Anne Catherine

Vallastre, *Jean* (Vallaster, Jean;
Vallastre, Jean-Baptiste), sculptor,
* 4.11.1765 Bambiedersdorf, † 31.1.1833
Straßburg – F ▭ Bauer/Carpentier VI;
Lami 18.Jh. II; ThB XXXIV.
Vallastre, *Jean-Baptiste* (Bauer/Carpentier
VI) → **Vallastre**, *Jean*
Vallat, *André (1688)*, goldsmith, f. 1688,
l. 28.8.1708 – F ▭ Nocq IV.
Vallat, *André (1710)*, goldsmith,
f. 6.3.1710, l. 1715 – F ▭ Nocq IV.
Vallat, *Gabrielle*, landscape painter,
* 28.5.1889 Courthézon, l. before 1961
– F ▭ Bénézit; Edouard-Joseph III;
ThB XXXIV; Vollmer V.
Vallat, *James*, mason, f. 27.6.1546,
l. 29.1.1547 – F ▭ Roudié.
Vallat, *Jean (1714)*, goldsmith,
f. 26.5.1714, l. 1756 – F ▭ Nocq IV.
Vallat, *Jean (1738)*, goldsmith,
f. 24.9.1738, † 14.2.1789 Paris – F
▭ Nocq IV.
Vallat, *Maurice (1818)* (Vallat, Maurice
(père)), architect, * 16.10.1818
Porrentruy, † 11.12.1898 Porrentruy
– CH ▭ ThB XXXIV.
Vallat, *Maurice (1860)* (Vallat, Pierre-
Joseph-Maurice; Vallat, Maurice (fils)),
architect, * 25.11.1860 Porrentruy,
† 12.4.1910 Belfort – CH, F ▭ Delaire.
Vallat, *Pierre Joseph Maurice* → **Vallat**,
Maurice (1860)
Vallat, *Pierre-Joseph-Maurice* (Delaire) →
Vallat, *Maurice (1860)*
Vallate, *André* → **Vallat**, *André (1710)*
Vallati, painter of hunting scenes, animal
painter, f. 1801 – I ▭ ThB XXXIV.
Vallaury, *Alexandre*, architect, * 1850
Konstantinopel, l. 1889 – TR
▭ ThB XXXIV.
Vallayer, *Anne (1772)*, goldsmith,
f. 1.9.1772, l. 1791 – F ▭ Nocq IV.
Vallayer, *Joseph*, goldsmith, f. 10.1.1750,
† before 1.8.1770 Paris – F
▭ Nocq IV.
Vallayer-Coster, *Anne*, flower painter,
still-life painter, * 21.12.1744 Paris,
† 27.2.1818 Paris – F ▭ DA XXXI;
ThB XXXIV.
Vallayer-Coster, *Dorothée Anne* →
Vallayer-Coster, *Anne*
Vallazza, *Adolf* (Vallazza, Adolfo), wood
sculptor, stone sculptor, * 21.9.1924
St. Ulrich (Gröden) or Ortisei – I
▭ DizBolaffiScult; Vollmer V.
Vallazza, *Adolfo* (DizBolaffiScult) →
Vallazza, *Adolf*
Vallazza, *Bruno*, wood sculptor, stone
sculptor, * 8.1.1935 St. Ulrich (Gröden)
– I ▭ Vollmer V.
Vallazza, *Hermann*, smith, * 13.11.1918
St. Ulrich (Gröden) – I ▭ Vollmer V.
Vallazza, *Josef*, sculptor, * 19.1.1905
Leifers – I ▭ Vollmer V.
Vallazza, *Karl*, wood sculptor, * 3.11.1932
St. Ulrich (Gröden) – I ▭ Vollmer V.
Vallazza, *Markus*, sculptor, painter, master
draughtsman, graphic artist, * 8.8.1936
St. Ulrich (Gröden) – I ▭ DEB XI;
Fuchs Maler 20.Jh. IV; List; Vollmer V.
Vallbona, *Feliciana*, embroiderer, f. 1868
– E ▭ Ráfols III.
Vallbona, *J.*, sculptor, f. 1887 – E
▭ Ráfols III.
Vallbona, *Josep*, goldsmith, f. 1729 – E
▭ Ráfols III.
Vallbona Llusa, *Pedro* (Cien años XI) →
Vallbona Llusà, *Pere*
Vallbona Llusà, *Pere* (Vallbona Llusa,
Pedro), landscape painter, f. 1921 – E
▭ Cien años XI; Ráfols III.

Vallbona Mitjavila, *Antoni*, sculptor,
decorator, f. 1896 – E ▭ Ráfols III.
Vallcaneras, *Jaume*, artisan, f. 1849 – E
▭ Ráfols III.
Vallcebre, *Ramon de*, stonemason, f. 1601
– E ▭ Ráfols III.
Vallcorba, *Cayetano* (Vallcorba y Mexía,
Cayetano), painter, f. 1884, l. 1910 – E
▭ Cien años XI; ThB XXXIV.
Vallcorba, *Fernanda de* → **Francés y
Arribas**, *Fernanda*
Vallcorba, *Tomàs*, brazier, bell founder,
f. 1740 – E ▭ Ráfols III.
Vallcorba y Mexía, *Cayetano* (Cien años
XI) → **Vallcorba**, *Cayetano*
Vallcorba y Mexía, *Pedro*, painter,
f. 1892 – E ▭ Cien años XI.
Vallcorba y Ruiz, *María*, painter, f. 1906
– E ▭ Cien años XI.
Vallde Nicolau, *Isidro*, painter, f. 1925
– E ▭ Cien años XI.
Valldebriga, *Pedro de* → **Vallebriga**,
Pedro de
Valldeby, *Erling* (Valldeby, Ivar Erling),
stone sculptor, wood sculptor, artisan,
* 1899 Oslo, † 1973 – S, N ▭ SvK;
SvKL V; Vollmer V.
Valldeby, *Ivar Erling* (SvKL V) →
Valldeby, *Erling*
Vallden, *Marita* (Nordström) → **Walldén**,
Marita
Valldeperas, *Eusebi* (Ráfols III, 1954) →
Valldeperas, *Eusebio*
Valldeperas, *Eusebio* (Valldeperas,
Eusebi), history painter, portrait painter,
* 12.1827 Barcelona, † 1900 Madrid
– I, E ▭ Cien años XI; Ráfols III;
ThB XXXIV.
Valldosera, *Jaume*, coppersmith, f. 1653
– E ▭ Ráfols III.
Valle, wood engraver – E
▭ Páez Rios III.
Valle, *A. della* (Ries) → **Della Valle**,
Alberto
Valle, *Adriano del*, painter, * 1895 Sevilla,
† 1957 Madrid – E ▭ Calvo Serraller.
Valle, *Agostino*, brazier / brass-beater,
f. 1745, l. 1748 – I ▭ Bulgari I.2.
Valle, *Alfonso*, painter, f. 1801 – NIC
▭ EAAm III.
Valle, *Alvaro del*, building craftsman,
f. 10.1.1591 – E ▭ González Echegaray.
Valle, *Amaro do* (Vale, Amaro do),
painter, * about 1550, † about
1619 Lissabon – P ▭ DA XXXI;
Pamplona V; ThB XXXIV.
Valle, *Andrea della* → **Andrea da Valle**
Valle, *Andrea da* (DA XXXI) → **Andrea
da Valle**
Valle, *Andrea da (1579)*, painter, f. 1579,
† 11.9.1612 Guatemala – GCA
▭ ThB XXXIV.
Valle, *Fray Andrés del* → **Valle**, *Andrea
da (1579)*
Valle, *Andrés del*, building craftsman,
* San Miguel de Aras, f. 1587 – E
▭ González Echegaray.
Valle, *Angelo della* (ThB XXXIV) →
DellaValle, *Angelo*
Valle, *Antonio del* → **Valle**, *Antonio
(1536)*
Valle, *Antonio della (1500)*, painter,
* Vercelli, f. 1500, l. 1531 – I
▭ ThB XXXIV.
Valle, *Antonio (1536)*, sculptor, f. about
1536, l. 1537 – E, NL ▭ ThB XXXIV.
Valle, *Antonio del (1586)*, trellis forger,
f. 1586, l. 1590 – E ▭ ThB XXXIV.
Valle, *Antonio della (1650)* (DEB XI) →
Valle, *Antonio di (1650)*

Valle, *Antonio di (1650)* (Valle, Antonio della (1650)), battle painter, f. about 1650 – I ▭ DEB XI; ThB XXXIV.

Valle, *Antonio de (1689)* (Valle, Antonio de), building craftsman, * Orejo, f. 3.9.1689 – E ▭ González Echegaray.

Valle, *Bartolomeo della (1514)* (Della Valle, Bartolomeo della), architect, f. 1514 – I ▭ ThB XXXIV.

Valle, *Bruno José do,* painter, * Lissabon, f. 1762, † about 1780 Lissabon – P ▭ ThB XXXIV.

Valle, *Daniel* (EAAm III) → **Valle,** *Daniel del*

Valle, *Daniel del* (Valle, Daniel), painter, * 1867 Mexiko-Stadt, l. before 1961 – MEX ▭ EAAm III; Vollmer V.

Valle, *Delia C. Otaola della* → **DellaValle,** *Delia C. Otaola*

Valle, *Diego María del,* decorative painter, stage set designer, * Cádiz, † 1859 Cádiz – E ▭ Cien años XI; ThB XXXIV.

Valle, *Domingo (1594),* building craftsman, f. 7.11.1594 – E ▭ González Echegaray.

Valle, *Donato della,* sculptor, * Como or Valle (Tessin)(?), f. 1581, l. 1589 – I ▭ ThB XXXIV.

Valle, *Elena* → **Vignelli,** *Lella*

Valle, *Evaristo* (Valle y Fernández Quirós, Evaristo), painter, caricaturist, lithographer, * 11.7.1873 Gijón, † 29.1.1951 Gijón – E ▭ Calvo Serraller; Cien años XI; Vollmer V.

Valle, *Ferdinando dalla,* painter, * 1796 Ferrara, † 1815 Rom – I ▭ ThB XXXIV.

Valle, *Filippo della,* sculptor, copper engraver, * 1697 or 26.12.1698 Florenz, † 29.4.1768 Rom – I ▭ DA XXXI; DEB XI; ThB XXXIV.

Valle, *Francisco del (1534),* carver, f. 1534 – E ▭ ThB XXXIV.

Valle, *Francisco de (1601)* (Valle, Francisco de), stonemason, f. 1601 – E ▭ González Echegaray.

Valle, *Francisco del (1602),* building craftsman, f. 1602 – E ▭ González Echegaray.

Valle, *Francisco (1614),* building craftsman, * Ambojo, f. 15.10.1614, l. 1622 – E ▭ González Echegaray.

Valle, *Francisco del (1698),* building craftsman, f. 1698 – E ▭ González Echegaray.

Valle, *Francisco del (1744),* building craftsman, f. 1744 – E ▭ González Echegaray.

Valle, *Francisco del (1768),* building craftsman, f. 21.4.1768, l. 13.8.1769 – E ▭ González Echegaray.

Valle, *Franciscus* → **Valle,** *François*

Valle, *François,* founder, f. 1788 – F ▭ Portal.

Valle, *García del,* building craftsman, f. 1546 – E ▭ González Echegaray.

Valle, *Gino,* architect, designer, * 7.12.1923 – I ▭ DA XXXI.

Valle, *Giovanni,* wood sculptor, f. 1688, l. 1689 – I ▭ ThB XXXIV.

Valle, *Giovanni Battista,* painter, * 1843 La Spezia, † 1885 La Spezia – I ▭ Beringheli; Comanducci V.

Valle, *Girolamo de,* painter, * Cremona (?), f. 1567 – I ▭ DEB XI; ThB XXXIV.

Valle, *Giuseppe (1654),* goldsmith, * 1654 Piperno, † before 17.5.1741 – I ▭ Bulgari I.2.

Valle, *Giuseppe (1740)* (Valle, Giuseppe), wood sculptor, f. 1740 – I ▭ ThB XXXIV.

Valle, *Giuseppe Giovanni* → **Valle,** *Giuseppe* (1654)

Valle, *Gregorio del,* stonemason (?), f. 1725 – E ▭ González Echegaray.

Valle, *Guillermo del,* painter, f. 1756 – PE ▭ EAAm III.

Vallé, *Henri Louis,* landscape painter, f. before 1839, l. 1844 – F ▭ ThB XXXIV.

Valle, *Ippolito* (DEB XI) → **Valle,** *Ippolito da*

Valle, *Ippolito da* (Valle, Ippolito), miniature painter, * Ferrara, f. 1575, l. 1585 – I ▭ DEB XI; ThB XXXIV.

Valle, *Jean Etienne,* sculptor, f. 1760 – F ▭ Brune; ThB XXXIV.

Valle, *Joannes de* → **Dale,** *Joannes van* (1545)

Valle, *José del (1685)* (Valle, José del), sculptor, f. 17.3.1685 – E ▭ Pérez Costanti; ThB XXXIV.

Valle, *José de (1721),* building craftsman, f. 6.7.1721 – E ▭ González Echegaray.

Valle, *José Antonio do,* medalist, gem cutter, * 15.10.1765, † 11.4.1840 – P ▭ ThB XXXIV.

Valle, *Joseph Alfred Alexis,* painter, * Nozeroy, † about 1879 Paris – F ▭ Brune; ThB XXXIV.

Valle, *Juan del (1512),* stonemason (?), f. 1512 – E ▭ González Echegaray.

Valle, *Juan del (1518),* architect, f. 1518 – E ▭ ThB XXXIV.

Valle, *Juan del (1521),* stonemason (?), f. 1521, l. 1547 – E ▭ González Echegaray.

Valle, *Juan del (1543),* sculptor, f. before 1543 – E ▭ ThB XXXIV.

Valle, *Juan del (1557),* architect, f. 1557, † 1575 or 1576 – E ▭ González Echegaray.

Valle, *Juan de (1566),* stonemason, * Ruesga, f. 1566, l. 4.8.1594 – E ▭ González Echegaray.

Valle, *Juan del (1590),* architect, f. 1590, l. 1633 – E ▭ González Echegaray.

Valle, *Juan de (1591),* building craftsman, f. 1591 – E ▭ González Echegaray.

Valle, *Juan Manuel del,* calligrapher, * about 1766 Madrid (?), l. 31.1.1837 – E ▭ Cotarelo y Mori II.

Valle, *Lodovico dalla,* architect, copper engraver, * 1535, † 1595 – I ▭ ThB XXXIV.

Valle, *Lucio del,* architect, * 2.5.1815 Madrid, † 10.1874 Madrid – E ▭ ThB XXXIV.

Valle, *Manuel del,* architect, sculptor, painter, f. 1786 – E ▭ ThB XXXIV.

Valle, *Martino de,* painter, f. 1753 – I ▭ ThB XXXIV.

Valle, *Maude Richmond Fiorentino,* painter, illustrator, f. 1940 – USA ▭ Falk.

Valle, *Michelangelo,* silversmith, f. 1.6.1842 – I ▭ Bulgari I.3/II.

Valle, *Neifee del* (Del Valle, Neifee), painter, master draughtsman, sculptor, * Bogotá, f. 1962 – CO ▭ Ortega Ricaurte.

Valle, *Pedro de (1554),* building craftsman, f. 1554, l. 1579 – E ▭ González Echegaray.

Valle, *Pedro del (1609),* stonemason, f. 1609, l. 1623 – E ▭ González Echegaray.

Valle, *Pedro del (1656),* artist, f. 1656 – E ▭ González Echegaray.

Valle, *Pedro del (1667),* sculptor, * Villafranca, f. 1667, l. 1673 – E ▭ Pérez Costanti; ThB XXXIV.

Valle, *Pedro del (1734),* building craftsman, f. 1734 – E ▭ González Echegaray.

Valle, *Pierre,* painter, f. 1505 – F ▭ Portal.

Valle, *Pietro Giuseppe,* wood sculptor, f. 1729, l. 1732 – I ▭ ThB XXXIV.

Valle, *Stefano,* wood sculptor, marble sculptor, * 1807 Genua (?), † 1883 – I ▭ Panzetta; ThB XXXIV.

Vallé, *Thea,* sculptor, * 1934 Oleggio, † 1978 Vermezzo – I ▭ DizArtItal.

Valle, *Vincenzo della,* tapestry craftsman, f. 1551, l. 1561 (?) – I ▭ ThB XXXIV.

Valle Ayrribas, *Josep,* watercolourist, * 1906 Vich – E ▭ Ráfols III.

Valle y Bárcena, *Juan del,* painter, * Mazuela (Burgos), f. 1660, l. 1692 – E ▭ ThB XXXIV.

Valle y Fernández Quirós, *Evaristo* (Cien años XI) → **Valle,** *Evaristo*

Valle Junior, *Paulo,* painter, * 2.7.1889 São Paulo, l. before 1961 – BR ▭ Vollmer V.

Valle Martín, *Antonio,* sculptor, * 1957 Madrid – E ▭ Calvo Serraller.

Valle Nicolau, *Isidor,* painter, * Vich (?), f. 1925 – E ▭ Ráfols III.

Valle Noriega, *Tomás del,* building craftsman, f. 1626 – E ▭ González Echegaray.

Valle-Renfroy, *Jehan de,* building craftsman, f. 1341 – F ▭ ThB XXXIV.

Valle y Rossi, *Adriano del* → **Valle,** *Adriano del*

Valle Rozadilla, *Juan de,* building craftsman, f. 22.8.1596, l. 8.1.1627 – E ▭ González Echegaray.

Valle Sandoval, *Juan de Dios del,* painter, * 1856 Granada, l. 1903 – E ▭ Cien años XI.

Valle de Valle, *Pedro,* building craftsman, f. 16.5.1630 – E ▭ González Echegaray.

Vallebrera, *Pedro de* (Vall-Llebrera, Pere de), architect, f. 1431, l. 1469 – E, F ▭ Ráfols III; ThB XXXIV.

Vallebriga, *Pedro de* (Vallebriga, Pere de), painter, f. 1360, † about 1405 – E ▭ Ráfols III; ThB XXXIV.

Vallebriga, *Pere de* (Ráfols III, 1954) → **Vallebriga,** *Pedro de*

Vallée, furniture artist, f. 1701 – F ▭ Kjellberg Mobilier.

Vallée, *Alexandre,* copper engraver, * 1558 Nancy or Bar-le Duc, † after 1618 – F ▭ ThB XXXIV.

Vallée, *Armand,* cartoonist, painter, f. before 1934 – F ▭ Edouard-Joseph III.

Vallée, *Carl de,* painter, † 1914 or 1918 – F ▭ Bénézit; Edouard-Joseph III.

Vallée, *David,* painter, f. 1704, l. 1731 – F ▭ ThB XXXIV.

Vallée, *Edme,* goldsmith, f. 1683, l. 19.6.1702 – F ▭ Nocq IV.

Vallée, *Edme-Julien,* goldsmith, * before 1.12.1725, l. 1787 – F ▭ Nocq IV.

Vallée, *Etienne-Martin* (Schurr IV) → **Vallée,** *Etienne Maxime*

Vallée, *Etienne Maxime* (Vallée, Etienne-Martin), landscape painter, marine painter, * about 1850 Vitteaux, l. 1881 – F ▭ Schurr IV; ThB XXXIV.

Vallée, *Félix-J.,* photographer, f. 1890, l. 1891 – CDN ▭ Karel.

Vallée, *François,* painter, sculptor, f. 1635, l. 1639 – F ▭ ThB XXXIV.

Vallée, *François-Louis,* sculptor, f. 1764, l. 1777 – F ▭ Lami 18.Jh. II; ThB XXXIV.

Vallée, *Georges-Zacharie-Marcel,* architect, * 1880 Joinville, l. after 1902 – F ▭ Delaire.

Vallée, *Guillaume,* locksmith, f. 1680, l. 1690 – F ▭ ThB XXXIV.

Vallée, *Henri-Léopold,* architect, * 1872 Douai, l. after 1900 – F ▭ Delaire.

Vallée, *Jean,* goldsmith, f. 2.8.1541 – F ▭ Nocq IV.

Vallée, *Jean-Baptiste* (?) → **Vollée,** *Jean-Baptiste*

Vallée, *Jean Francois de* (EAAm III; Groce/Wallace) → **Vallée,** *Jean François*

Vallée, *Jean François* (Vallée, Jean Francois de; La Vallée, Jean-François de), miniature painter, silhouette artist, portrait painter, f. 1785, l. 1826 – USA, F ▭ EAAm III; Groce/Wallace; Karel; ThB XXXIV.

Vallée, *Jehan de le,* sculptor, f. 1522, l. 1538 – B, NL ▭ ThB XXXIV.

Vallee, *John Francis* → **Vallée,** *Jean François*

Vallée, *Louis* → **Wallee,** *Louis*

Vallée, *Louis,* painter, f. 1652 – NL ▭ ThB XXXIV.

Vallée, *Louis-Prudent,* photographer, * 6.11.1867 Quebec, † 22.12.1905 Quebec – CDN ▭ Harper; Karel.

Vallée, *Ludovic,* painter, * 1864, † 1939 – F ▭ Schurr I.

Vallée, *P.* (Vallee, P. R.), miniature painter, f. 1803, l. 1810 – USA ▭ Groce/Wallace; Karel.

Vallee, *P. R.* (Groce/Wallace) → **Vallée,** *P.*

Vallée, *Paul-Alexandre,* goldsmith, f. 30.4.1739, l. before 1759 – F ▭ Nocq IV.

Vallée, *Robert,* painter, * 1871 or 1872 Frankreich, l. 6.11.1893 – USA ▭ Karel.

Vallée, *Stéphane-Marie-Auguste,* architect, * 1880 Tours, l. after 1905 – F ▭ Delaire.

Vallée & Labelle → **Vallée,** *Louis-Prudent*

Vallegeas, *Jacques,* goldsmith, f. 9.7.1718, l. before 1748 – F ▭ Nocq IV.

Vallegeas, *Jean-Jacques,* goldsmith, f. 18.7.1732, † before 26.1.1750 Paris – F ▭ Nocq IV.

Vallegio, *Francesco* (Rump) → **Valesio,** *Francesco*

Vallejo, calligrapher, f. 1826, l. 1827 – E ▭ Cotarelo y Mori II.

Vallejo, *Alejo,* wood sculptor, carver, f. 1591, l. 1592 – E ▭ ThB XXXIV.

Vallejo, *Alonso de* → **Vallejo,** *Alonso*

Vallejo, *Alonso,* sculptor, f. 1594, † 1619 – E ▭ ThB XXXIV.

Vallejo, *Felipe (1811),* miniature painter, portrait painter, f. 1811, l. 1840 – E ▭ Cien años XI; Páez Rios III.

Vallejo, *Felipe (1924)* (Vallejo, Felipe), painter, * 1924 Sevilla – E ▭ Blas; Calvo Serraller; Páez Rios III.

Vallejo, *Francisco,* carver, f. 1788, l. 1794 – E ▭ ThB XXXIV.

Vallejo, *Francisco Antonio,* painter, f. 1751, l. 1784 – MEX ▭ EAAm III; ThB XXXIV; Toussaint.

Vallejo, *Francisco Pedro,* painter, f. 1772 – I, E ▭ ThB XXXIV.

Vallejo, *José Antonio,* painter, f. 1701 – MEX ▭ ThB XXXIV.

Vallejo, *José María,* painter, f. 1701, l. 1809 – MEX ▭ EAAm III; Toussaint.

Vallejo, *Juan de,* stonemason (?), † 3.1534 – E ▭ González Echegaray.

Vallejo, *Miguel,* architect, f. 1731, l. 1768 – MEX ▭ EAAm III.

Vallejo, *Napoleon Primo,* painter, * 8.12.1850 Sacramento (California), † 5.10.1923 San Francisco (California) – USA ▭ Hughes.

Vallejo, *Victoria,* painter, f. 1895, l. 1897 – E ▭ Cien años XI.

Vallejo de Brozon, *Guadelupe* → **Brozon,** *Guadalupe*

Vallejo y Gabazo, *José* (Vallejo y Galeazo, José), book illustrator, fresco painter, watercolourist, lithographer, etcher, * 15.8.1821 Málaga, † 10.2.1882 or 19.2.1882 Madrid – E ▭ Brewington; Cien años XI; DA XXXI; Páez Rios III; ThB XXXIV.

Vallejo y Galeazo, *José* (DA XXXI; Páez Rios III) → **Vallejo y Gabazo,** *José*

Vallejo Nagera, *Juan Antonio* (Blas) → **Vallejo Nájera,** *Juan Antonio*

Vallejo Nájera, *Juan Antonio* (Vallejo Nagera, Juan Antonio), painter, * 1926 Oviedo, † 1990 Madrid – E ▭ Blas.

Vallejo de Woolcott, *Tina,* ceramist, sculptor, * 1933 Antioquia – CO ▭ Ortega Ricaurte.

Vallèle, *Romain,* cutler, f. 1777 – F ▭ Audin/Vial II.

Vallélian, painter, f. 1416 – CH ▭ ThB XXXIV.

Vallélian, *Louis* → **Vallélian,** *Loys*

Vallélian, *Loys,* painter, f. 1642 – CH ▭ ThB XXXIV.

Vallelunga, *Giovanni,* painter, f. 1639 – I ▭ DEB XI; ThB XXXIV.

Vallemput, *Remee van* → **Leemput,** *Remi van*

Vallemput, *Remi van* → **Leemput,** *Remi van*

Vallen, *Jürgen,* painter, * 1943 Pforzheim – D ▭ Nagel.

Vallen-Delamot, *Jean Baptiste Michel* → **Vallen de la Motte,** *Jean-Baptiste-Michel*

Vallen Delamot, *Jean Baptiste Michel* → **Vallen de la Motte,** *Jean-Baptiste-Michel*

Vallen-Delamot, *Žan-Batist Mišel'* → **Vallen de la Motte,** *Jean-Baptiste-Michel*

Vallen Delamot, *Žan-Batist Mišel'* (Kat. Moskau I) → **Vallen de la Motte,** *Jean-Baptiste-Michel*

Vallen de la Motte, *Jean-Baptiste-Michel* (Vallen Delamot, Žan-Batist Mišel'; Vallin de la Mothe, Jean-Baptiste-Michel; Delamot, Vallen Žan-Batist Mišel'), architect, * 1729 Angoulême, † 17.4.1800 or 7.5.1800 or 17.5.1800 Angoulême – F, RUS ▭ ChudSSSR III; DA XXXI; ELU IV; Kat. Moskau I; ThB XXXIV.

Vallence, *Fanny,* fruit painter, f. 1876, l. 1885 – GB ▭ Pavière III.2; Wood.

Vallence, *François de* → **Valence,** *François de*

Vallence, *Pierre de* → **Pierre de Valence**

Vallenchie, *M.,* painter, f. 1886 – USA ▭ Hughes.

Vallenduuk, *A.,* etcher, copper engraver, f. 1824, l. 1827 – NL ▭ Waller.

Vallenet, *Léonard,* tapestry craftsman, f. 1759 – F ▭ ThB XXXIV.

Vallenius, *Otto* → **Wallenius,** *Otto Vladimir*

Vallenius, *Otto Vladimir* (Nordström) → **Wallenius,** *Otto Vladimir*

Vallenoy, artist, f. 2.6.1692 – F ▭ Audin/Vial II.

Vallensköld, *Emilia* → **Wallensköld,** *Emilia*

Vallensköld, *Emilia Charlotta* (Nordström) → **Wallensköld,** *Emilia*

Vallent, *Jules,* painter, sculptor, * Joyeuse, f. before 1867, l. 1870 – F, PL, UA ▭ ThB XXXIV.

Vallentin, miniature painter, f. 1701 – F ▭ Schidlof Frankreich.

Vallentin, *Carl Johan* → **Valentin,** *Carl Johan*

Vallentin, *Ruth* → **Cidor,** *Ruth*

Vallentin, *Wilhelm,* illustrator (?), * 1862 Pretoria – ZA ▭ Ries.

Vallentine, *Emmeline* (Vallentine, Emmeline (Miss)), painter, f. 1864, l. 1870 – GB ▭ Wood.

Valleporte, *Michel van der* → **Valpoerten,** *Michel van der*

Valler, *Jean* → **Valer,** *Jean*

Vallerand, *Jacques,* painter, * about 1686, l. 1716 – CDN ▭ Harper.

Valleras, *Arnaldo de,* architect, f. 1416 – E ▭ ThB XXXIV.

Valleré, *Guilherme Luiz Antonio de,* military engineer, f. 1751 – P ▭ Sousa Viterbo III.

Valleres, *Arnau de,* architect, f. 1416 – E ▭ Ràfols III.

Valleri, *Nicolas* → **Vallari,** *Nicolas*

Vallerini, *Fernando,* sculptor, master draughtsman, lithographer, ceramist, * 13.6.1909 Pisa – I ▭ Comanducci V; Vollmer V.

Vallerna, *Pio,* stamp carver, * 1755 Vitoria (Spanien), † 1791 Madrid – E ▭ ThB XXXIV.

Valleroy, *Jacques,* sculptor, f. 1530, l. 1531 – F ▭ ThB XXXIV.

Vallers, *Nicolas,* artist, f. about 1458 – I ▭ Bradley III; D'Ancona/Aeschlimann.

Vallery, *Theodor* → **Valery,** *Theodor*

Vallés, *Antoni,* goldsmith, f. 1574, l. 1599 – E ▭ Ràfols III.

Valles, *Antonia,* painter, f. 1887, l. 1895 – E ▭ Cien años XI.

Vallés, *Carles Frederic,* landscape painter, * 1910 Barcelona – E ▭ Ràfols III.

Valles, *Diego,* goldsmith, f. 1509 – E ▭ ThB XXXIV.

Vallès, *Evarist* (ArtCatalàContemp) → **Vallés Rovira,** *Evarist*

Valles, *Evaristo* (Blas) → **Vallés Rovira,** *Evarist*

Vallés, *Francesc,* furniture artist, cabinetmaker, f. 1701 – E ▭ Ràfols III.

Vallés, *Francesc (1787),* printmaker, f. 1787, l. 1859 – E ▭ Ràfols III.

Vallés, *Francesc (1826),* architect, f. 1826 – E ▭ Ràfols III.

Valles, *Ger* (mán?) (Páez Rios III) → **Valles,** *Germán* (?)

Valles, *Germán*(?), engraver, f. 1676 – E ▭ Páez Rios III.

Vallés, *Gil,* painter, f. 1483 – E ▭ ThB XXXIV.

Vallés, *Jaume (1465),* architect, f. 1465 – E ▭ Ràfols III.

Vallés, *Jaume (1534),* furniture artist, f. 1534 – E ▭ Ràfols III.

Vallés, *Joan,* goldsmith, f. 1418 – E ▭ Ràfols III.

Vallés, *Jordi,* instrument maker, f. 1791 – E ▭ Ràfols III.

Valles, *José* (Páez Rios III) → **Valles,** *Josef*

Valles, *Josef* (Valles, José), copper engraver, f. 1624, l. 1660 – E ▭ Páez Rios III; ThB XXXIV.

Vallés, *Josep,* glass artist, f. 1844 – E
⌼ Ráfols III.

Valles, *Lorenzo,* painter, * 1830 or
1831 Madrid, † 11.1.1910 Rom – E,
I ⌼ Cien años XI; Comanducci V;
ThB XXXIV.

Vallés, *Miguel,* painter, gilder, f. 1555,
l. 1590 – E ⌼ ThB XXXIV.

Vallés, *Narcís,* architect, f. 1813, l. 1814
– E ⌼ Ráfols III.

Vallés, *Roman* (Vallés Simplici, Romà;
Vallès i Simplici, Romà; Valles
Simplicio, Román), painter, * 1923
Barcelona – E ⌼ ArtCatalàContemp;
Blas; Calvo Serraller; Páez Rios III;
Ráfols III; Vollmer V.

Vallés, *Tomás,* architect, f. 1814 – E
⌼ Ráfols III.

Vallés Castanyé, *Armand,* sculptor, * 1924
Pobla de Claramunt – E ⌼ Ráfols III.

Valles Górriz, *Manuel,* painter, f. 1906
– E ⌼ Cien años XI.

Vallés y Rebullida, *Miguel,*
calligrapher, f. 1882, l. 1883 – E
⌼ Cotarelo y Mori II.

Vallés Rovira, *Evarist* (Valles, Evaristo;
Vallès, Evarist), painter, master
draughtsman, * 1923 Pierola – E
⌼ ArtCatalàContemp; Blas; Ráfols III.

Vallés Simplici, *Romà* (Ráfols III, 1954)
→ **Vallés,** *Roman*

Vallès i Simplici, *Romà*
(ArtCatalàContemp) → **Vallés,** *Roman*

Valles Simplicio, *Román* (Páez Rios III)
→ **Vallés,** *Roman*

Vallesca, *Marian,* architect, f. 1758 – E
⌼ Ráfols III.

Vallesca, *Ramon,* graphic artist, f. 1887
– E ⌼ Ráfols III.

Vallesca Morros, *Antoni* (Vallesca Morros,
Antonio), painter, * 1881 Barcelona,
† 1947 Barcelona – E ⌼ Cien años XI;
Ráfols III.

Vallesca Morros, *Antonio* (Cien años XI)
→ **Vallesca Morros,** *Antoni*

Vallescar, *Antoni,* architect, f. 1715 – E
⌼ Ráfols III.

Vallescar, *Francesc,* architect, f. 1715 – E
⌼ Ráfols III.

Vallesi, *Leonardo,* goldsmith, * 1784 Fano,
l. 1860 – I ⌼ Bulgari III.

Vallesp y Saravia, *Ramón* (Cien años XI)
→ **Vallespin y Saravia,** *Ramon*

Vallespin, *Tomás,* painter, f. 1701 – E
⌼ ThB XXXIV.

Vallespín y Aivar, *José,* painter, f. 1858
– E ⌼ Cien años XI.

Vallespin y Saravia, *Ramon* (Vallesp y
Saravia, Ramón), history painter, portrait
painter, * Madrid, f. 1858, † 1859 – E
⌼ Cien años XI; ThB XXXIV.

Vallespinosa, *Benet,* smith, locksmith,
f. 1800 – E ⌼ Ráfols III.

Vallespir, copper engraver, f. 1701 – E
⌼ Ráfols III; ThB XXXIV.

Vallespir, *N.,* graphic artist – E
⌼ Páez Rios III.

Vallestero, *José* → **Ballesteros,** *José*
Vallestero, *Joseph* → **Ballesteros,** *José*
Vallestero, *Josephe* → **Ballesteros,** *José*
Vallestero, *Josephe Ballesteros,* Joseph
Ballesteros, Josephe → **Ballesteros,** *José*

Vallet → **LaValleé**

Vallet, *Alfred-Henri,* architect, * 1868
Rouen, l. after 1888 – F ⌼ Delaire.

Vallet, *Ch.,* sculptor, * 1834 or 1835
Frankreich, l. 3.1.1880 – USA ⌼ Karel.

Vallet, *Charles,* landscape painter,
portrait painter, f. 1840, l. 1870 – F
⌼ ThB XXXIV.

Vallet, *Charles Robert,* landscape painter,
master draughtsman, l. 2000 – F
⌼ Bénézit.

Vallet, *E.,* lithographer, painter, * 1842
or 1843 Frankreich, l. 27.8.1884 – USA
⌼ Karel.

Vallet, *Edouard,* painter, graphic artist,
* 12.1.1876 Genf, † 1.5.1929 Cressy-
Onex (Genf) – CH ⌼ DA XXXI;
Edouard-Joseph III; Plüss/Tavel II;
Schurr I; ThB XXXIV.

Vallet, *Edouard Eugène François* →
Vallet, *Edouard*

Vallet, *Émile (1834),* painter, * 1834,
† 1907 – USA ⌼ Karel.

Vallet, *Émile (1857),* landscape painter,
portrait painter, * Riom, f. before 1857,
† 1899 Bordeaux – F ⌼ ThB XXXIV.

Vallet, *François-Victor,* architect, * 1831
Niort, † before 1907 – F ⌼ Delaire.

Vallet, *Frédérique* (Schurr IV) → **Vallet-
Bisson,** *Frédérique*

Vallet, *Guillaume,* copper engraver,
* 6.12.1632 Paris, † 1.7.1704 Paris
– F, I ⌼ ThB XXXIV.

Vallet, *Jean (1527),* mason, f. 4.9.1527
– F ⌼ Roudié.

Vallet, *Jean (1579),* architect, f. 1579,
l. 1581 – F ⌼ ThB XXXIV.

Vallet, *Jean-Baptiste,* cutler, f. 1701 – F
⌼ Audin/Vial II.

Vallet, *Jean Pierre Émile* → **Vallet,** *Émile*
(1857)

Vallet, *Jérôme,* copper engraver,
* 18.1.1667 Paris, l. 1722 – F
⌼ ThB XXXIV.

Vallet, *Joseph,* sculptor, * 6.8.1841
Boissière-du-Doré – F ⌼ ThB XXXIV.

Vallet, *Louis,* cartoonist, illustrator,
watercolourist, * 26.2.1856
Paris, l. before 1934 – F
⌼ Edouard-Joseph III; Schurr VI;
ThB XXXIV.

Vallet, *Marguerite,* painter, * 1.1.1888
Genf, † 10.6.1918 Neuchâtel – CH
⌼ Plüss/Tavel II; ThB XXXIV.

Vallet, *Marguerite Marthe Sarah* → **Vallet,**
Marguerite

Vallet, *Marie-Joséphine* → **Marval,**
Jacqueline

Vallet, *Marius* → **Mars-Vallett,** *Marius*
Vallet, *Marius(?)* → **Fallet,** *Marius*

Vallet, *Math.,* painter, * 1901, † 1949 – F
⌼ Vollmer V.

Vallet, *Maurice,* painter, * 1908 Gent – B
⌼ DPB II.

Vallet, *Nicolas Jean-Bapt. Charles* (Vallet,
Nicolas-Jean-Baptiste-Charles), painter,
* 1800 Besançon, † 20.9.1848 Besançon
or Dôle – F ⌼ Brune; ThB XXXIV.

Vallet, *Nicolas-Jean-Baptiste-Charles*
(Brune) → **Vallet,** *Nicolas Jean-Bapt.
Charles*

Vallet, *Pierre (1575),* etcher, embroiderer,
engraver, * about 1575 Orléans,
† about 1657 Paris – F ⌼ Pavière I;
ThB XXXIV.

Vallet, *Pierre (1884)* (Vallet, Pierre),
painter, * 1884 Melun, † 7.1971 – F
⌼ Schurr VI.

Vallet, *Pierre Jean,* painter, * 22.2.1809
Riom, † 22.6.1886 Tours – F
⌼ ThB XXXIV.

Vallet, *Robert,* landscape painter,
* 20.3.1907 Bordeaux (Gironde) – F
⌼ Bénézit.

Vallet-Bisson, *Frédérique* (Vallet,
Frédérique), genre painter, pastellist,
* 29.4.1862 or 1865 Asnières-sur-
Seine or Amiens, l. before 1940 –
F ⌼ Edouard-Joseph III; Schurr IV;
ThB XXXIV.

Vallet-Gilliard, *Marguerite Marthe Sarah*
→ **Vallet,** *Marguerite*

Valleta, *Luigi Estornelio,* gilder, * 1685,
† 1708 – CH, P ⌼ Pamplona V.

Valletta, *Francesco* (?) → **Valetta,**
Francesco (?)

Vallette, *Edwin F.,* engraver, * about
1829 Pennsylvania, l. after 1860 – USA
⌼ Groce/Wallace.

Vallette, *Henri* (ThB XXXIV) → **Valette,**
Henri

Vallette, *Henri,* sculptor, * 16.9.1877
Basel, † 1962 – CH, F ⌼ Bénézit;
Edouard-Joseph III; ThB XXXIV;
Vollmer V.

Vallette, *James,* engraver, * about
1831 Pennsylvania, l. 1850 – USA
⌼ Groce/Wallace.

Vallette, *Jean,* sculptor, * 1848 or 1849
Frankreich, l. 12.11.1885 – USA
⌼ Karel.

Vallette, *Maurice,* woodcutter, * 1852
Toulouse, † 9.6.1880 Paris – F
⌼ ThB XXXIV.

Vallette, *N.-J.,* sculptor, * Namur, f. 1777
– F ⌼ Lami 18.Jh. II.

Vallette, *Paul Bernard Joseph Maurice* →
Vallette, *Maurice*

Valletti, lithographer, f. 1801 – I
⌼ Comanducci V; DEB XI; Servolini.

Valletti, *Filippo,* cameo engraver, * 1769
Rom, l. 1809 – I ⌼ Bulgari I.2.

Valley, *John,* painter, * 1941 Armagh
(Nordirland) – GB ⌼ Spalding.

Valley, *John Francis* → **Vallée,** *Jean
François*

Vallez, *Eugène-Louis,* architect, * 1849
Paris, † 1878 – F ⌼ Delaire.

Vallez, *Théodore Henri,* architect,
* 20.1.1813 Valenciennes, † before
1907 – F ⌼ Delaire; ThB XXXIV.

Valleze, master draughtsman, f. about 1630
– F, I ⌼ ThB XXXIV.

Vallfogona, *Bartomeu de,* architect,
f. 1351, l. 1451 – E ⌼ Ráfols III.

Vallfogona, *Jacob de* → **Jacob de
Vallfogona**

Vallfogona, *Joan de* (Ráfols III, 1954) →
Joan de Vallfogona

Vallfogona, *Job* (Ráfols III, 1954) →
Jacob de Vallfogona

Vallfogona, *Pere de* (Ráfols III, 1954) →
Pere de Vallfogona

Vallgren, *Antionette* (Konstlex.; Nordström)
→ **Vallgren,** *Antoinette*

Vallgren, *Antoinette* (Wallgren, Antionette;
Vallgren, Antionette), sculptor, book
designer, engraver, * 5.6.1858
Stockholm, † 24.7.1911 or 25.7.1911
Paris – F, S ⌼ Konstlex.; Nordström;
SvK; SvKL V.

Vallgren, *Carl Wilhelm* (Koroma;
Kuvataiteilijat; Paischeff) → **Vallgren,**
Ville

Vallgren, *Karl Vilhelm* (Nordström) →
Vallgren, *Ville*

Vallgren, *Ville* (Vallgren, Carl Wilhelm;
Vallgren, Karl Vilhelm), clay sculptor,
medalist, marble sculptor, * 15.12.1855
Borgå or Porvoo, † 13.10.1940 Helsinki
– SF, F ⌼ DA XXXI; Koroma;
Kuvataiteilijat; Nordström; Paischeff;
ThB XXXIV; Vollmer V.

Vallhonrat, *Carolina,* lace maker, f. 1850
– E ⌼ Ráfols III.

Vallhonrat, *Javier*, photographer, * 1953
– E ⌑ ArchAKL.

Vallhonrat Marcet, *Joan*, smith, * 1875
Cornellá del Llobregat, † 1937 – E
⌑ Ráfols III.

Vallhonrat Sadurní, *Juan*, poster painter,
landscape painter, poster artist, * 1874
Cornellá del Llobregat, † 1937 Barcelona
– E ⌑ Cien años XI; Ráfols III.

Valli, *Antonio*, copper engraver, * 1792
Faenza, † Rom – I ⌑ Comanducci V;
DEB XI; Servolini; ThB XXXIV.

Valli, *Augusto*, painter, * 21.5.1867
Modena, l. 1891 – I ⌑ Comanducci V;
DEB XI.

Valli, *Ceccardo*, sculptor, f. 1738 – I
⌑ Schede Vesme III.

Valli, *Domenico*, wood sculptor, * 1668,
† 1738 – I ⌑ ThB XXXIV.

Valli, *L. Antonio*, sculptor, * 1741
Turin, † 15.11.1823 Turin – RUS, I
⌑ ThB XXXIV.

Valli, *Rita*, master draughtsman, * 9.8.1903
Pavia – I ⌑ Comanducci V.

Valliani, *Giuseppe* → **Valiani**, *Giuseppe*

Valliant, *Antoine de*, architect, f. 1602
– DK ⌑ Weilbach VIII.

Valliant, *Louise-Jeanne*, porcelain painter,
* Cambrai, f. before 1877, l. 1879 – F
⌑ Neuwirth II.

Vallibus, *Theobald de* → **Theobald de
Waus**

Valliciergo, *Vicente Fernández*, calligrapher,
f. 1899 – E ⌑ Cotarelo y Mori II.

Vallien, *Bertil* (Vallien, Erik Bertil),
ceramist, glass artist, designer,
* 17.1.1938 Stockholm – S, USA
⌑ Konstlex.; SvK; SvKL V; WWCGA.

Vallien, *Erik Bertil* (SvKL V) → **Vallien**,
Bertil

Vallien, *Ulrica* → **Hydman-Vallien**, *Ulrika*

Vallien, *Ulrica Margareta* (SvKL V) →
Hydman-Vallien, *Ulrika*

Vallier (1658), clockmaker, f. 1658,
l. 1659 – F ⌑ Audin/Vial II.

Vallier (1778), master draughtsman,
f. 1778, l. 1779 – F ⌑ Brune;
ThB XXXIV.

Vallier (1790), master draughtsman,
f. 25.2.1790 – CDN ⌑ Harper; Karel.

Vallier, *Antoine*, goldsmith, medalist,
f. 1602, l. 1611 – F ⌑ ThB XXXIV.

Vallier, *Céline*, porcelain painter, f. before
1880 – F ⌑ Neuwirth II.

Vallier, *Charles*, locksmith, f. 1652,
l. 1695 – F ⌑ Audin/Vial II.

Vallier, *Estevenin*, artist, f. 1384 – F
⌑ Brune.

Vallier, *F.*, clockmaker, f. 1561, l. 1564
– F ⌑ Audin/Vial II.

Vallier, *François*, wood sculptor,
* 28.10.1698 Nancy, l. 1759 – F
⌑ Lami 18.Jh. II; ThB XXXIV.

Vallier, *Jean (1575)*, bookbinder, f. 1575
– F ⌑ Audin/Vial II.

Vallier, *Jean (1596)*, clockmaker, f. 1596,
† 25.3.1649 Lyon – F ⌑ Audin/Vial II;
ThB XXXIV.

Vallier, *Jean (1665)*, wood sculptor,
* about 1665 Paris, † 14.4.1752 Nancy
– F ⌑ ThB XXXIV.

Vallier, *Jean-Baptiste* → **Vallier**, *Jean
(1596)*

Vallier, *Lina*, portrait painter, f. before
1836, l. 1852 – F ⌑ ThB XXXIV.

Vallier, *Louis*, painter, f. 1548 – F
⌑ Audin/Vial II.

Vallier, *Nicolas*, goldsmith, f. 1434 – F
⌑ Nocq IV.

Vallier, *Pierre*, painter, f. 1740 – F
⌑ Audin/Vial II.

Vallier, *Robert* → **Vallin**, *Robert*

Vallière, *Clément*, goldsmith, f. 26.5.1714,
† before 18.3.1754 Paris – F
⌑ Nocq IV.

Vallière, *Lauréat*, wood sculptor, stone
sculptor, * 1888 New Liverpool
(Quebec), † 13.5.1972 St. Romuald
(Québec) – CDN ⌑ Karel.

Vallière, *Nicolas-Antoine* (Vallières,
Nicolas-Antoine), goldsmith, f. 1776,
l. 1792 – F ⌑ Mabille; Nocq IV.

Vallière, *Philippe*, sculptor, f. 1866,
l. 1886 – CDN ⌑ Karel.

Vallières, *J.-O.*, ornamental sculptor,
f. 1857 – CDN ⌑ Karel.

Vallières, *Nicolas-Antoine* (Mabille) →
Vallière, *Nicolas-Antoine*

Vallières, *Nicolas-Clément*, goldsmith,
f. 18.7.1732, l. 10.12.1781 – F
⌑ Nocq IV.

Vallières, *Pierre*, goldsmith, f. 18.12.1776,
l. 1806 – F ⌑ Mabille; Nocq IV.

Vallimäe-Mark, *Lüüdia* (Vallimjaé-Mark,
Lidija Juliusovna), painter, * 10.1.1925
Tartu – EW ⌑ ChudSSSR II.

Vallimjaé-Mark, *Lidija Juliusovna*
(ChudSSSR II) → **Vallimäe-Mark**,
Lüüdia

Vallimjaé-Mark, *Ljujudija Juliusovna* →
Vallimäe-Mark, *Lüüdia*

Vallin, *Eugéne*, architect, cabinetmaker,
* 13.7.1856 Herbeviller, † 21.7.1922
Nancy – F ⌑ DA XXXI.

Vallin, *Jacques Antoine*, painter, * about
1760, † after 1831 – F ⌑ ThB XXXIV.

Vallin, *Jean Antoine* → **Vallin**, *Jacques
Antoine*

Vallin, *Jean-Jacques*, goldsmith, * about
1666, l. 26.9.1716 – F ⌑ Nocq IV.

Vallin, *Marie-Michelle* → **Blondel**, *Marie-
Michelle*

Vallin, *N.*, clockmaker, f. 1600 – F
⌑ ThB XXXIV.

Vallin, *Nanine* → **Vallain**, *Nanine*

Vallin, *René-Edouard*, architect, * 1881 Le
Havre, l. 1906 – F ⌑ Delaire.

Vallin, *Robert*, painter, etcher, f. 1914,
† 6.1.1915 Verdun – F ⌑ ThB XXXIV.

Vallin de la Mothe, *Jean-Baptiste-Michel*
(ELU IV) → **Vallen de la Motte**, *Jean-
Baptiste-Michel*

Vallin de la Mothe, *Jean-Baptiste Michel*
(ThB XXXIV) → **Vallen de la Motte**,
Jean-Baptiste-Michel

Vallinder, *W.*, painter, f. 1924 – USA
⌑ Falk.

Vallini, *Filippo*, painter, f. 1801 – I
⌑ DEB XI.

Vallini, *Giuseppe*, painter, f. 1801 – I
⌑ DEB XI.

Vallini, *Paolo*, silversmith, f. 4.2.1650 – I
⌑ Bulgari III.

Vallini, *Virgilio Angel*, painter, * 1.10.1902
Buenos Aires – RA ⌑ EAAm III;
Merlino.

Vallipolo, *Tommaso*, goldsmith, f. 1626 – I
⌑ Bulgari I.2.

Vallis, *Francesco*, jeweller, * about 1704,
l. 14.9.1738 – I ⌑ Bulgari I.2.

Vallmajó Giralt, *Jordi*, smith, toreutic
worker, * 1895 Gerona, l. 1918 – E
⌑ Ráfols III.

Vallmajó Perpiñá, *Pere*, toreutic worker,
* 1866 Gerona, † 1951 – E, F
⌑ Ráfols III.

Vallmajó Régulo, *Margarida*, master
draughtsman, miniature painter, * 1931
Barcelona – E ⌑ Ráfols III.

Vallman, *Uno* (Vallman, Uno Herbert;
Wallman, Uno Herbert; Wallman,
Uno), painter, graphic artist, master
draughtsman, * 24.3.1913 Norrala – S
⌑ Konstlex.; SvK; SvKL V; Vollmer V.

Vallman, *Uno Herbert* (SvKL V) →
Vallman, *Uno*

Vallmanya, *Gregori*, painter, f. 1515 – E
⌑ Ráfols III.

Vallmanya, *Ignasi*, wood sculptor, f. 1849
– E ⌑ Ráfols III.

Vallmanya, *Jaume*, painter, f. 1513 – E
⌑ Ráfols III.

Vallmitjana, *Abel*, jeweller, fresco painter,
mosaicist, graphic artist, * 11.2.1910
Barcelona, † 21.2.1974 Italien – E, YV
⌑ DAVV II.

Vallmitjana, *Agapito* → **Vallmitjana y
Barbany**, *Agapito*

Vallmitjana, *David*, metal artist, * 1905
Barcelona – E ⌑ Ráfols III.

Vallmitjana, *Venancio* → **Vallmitjana y
Barbany**, *Venancio*

Vallmitjana y Abarca, *Agapito*, sculptor,
* Barcelona, f. 1883, † 1916 Barcelona
– E ⌑ ThB XXXIV.

Vallmitjana Abarca, *Venanci*, sculptor,
* 1850 Barcelona, † 1915 – E
⌑ Ráfols III.

Vallmitjana Barbany, *Agapito* (Marín-
Medina; Ráfols III, 1954) →
Vallmitjana y Barbany, *Agapito*

Vallmitjana y Barbany, *Agapito*
(Vallmitjana Barbany, Agapito),
sculptor, * 1830 or 1833 Barcelona,
† 12.1905 Barcelona – E ⌑ DA XXXI;
Marín-Medina; Ráfols III; ThB XXXIV.

Vallmitjana Barbany, *Venanci* (Ráfols
III, 1954) → **Vallmitjana y Barbany**,
Venancio

Vallmitjana Barbany, *Venancio* (Marín-
Medina) → **Vallmitjana y Barbany**,
Venancio

Vallmitjana y Barbany, *Venancio*
(Vallmitjana Barbany, Venancio;
Vallmitjana Barbany, Venanci),
sculptor, * 1826 or 1828 Barcelona,
† 1919 Barcelona – E ⌑ DA XXXI;
Marín-Medina; Ráfols III; ThB XXXIV.

Vallmitjana Bárcia, *Hubert*, painter,
master draughtsman, * 1922 Barcelona
– E ⌑ Ráfols III.

Vallmitjana Colominas, *Juli* (Ráfols III,
1954) → **Vallmitjana Colominas**, *Julio*

Vallmitjana Colominas, *Julio* (Vallmitjana
Colominas, Juli), painter, decorator,
metal artist, * 1873 Barcelona, † 1937
Barcelona – E ⌑ Cien años XI;
Ráfols III.

Vallmitjana Colominas, *Llorenc* (Ráfols
III, 1954) → **Vallmitjana Colominas**,
Lorenzo

Vallmitjana Colominas, *Lorenzo*
(Vallmitjana Colominas, Llorenc),
painter, master draughtsman, f. 1896
– E ⌑ Cien años XI; Ráfols III.

Vallmitjana Garrido, *August* (Vallmitjana
Garrido, Augusto), medalist, landscape
painter, * 1894 Barcelona, l. 1943 – E
⌑ Cien años XI; Ráfols III.

Vallmitjana Garrido, *Augusto* (Cien años
XI) → **Vallmitjana Garrido**, *August*

Vallmitjana Garrido, *Humbert* (Ráfols
III, 1954) → **Vallmitjana Garrido**,
Humberto

Vallmitjana Garrido, *Humberto*
(Vallmitjana Garrido, Humbert),
decorative painter, master draughtsman,
* 1898 Barcelona – E ⌑ Cien años XI;
Ráfols III.

Vallobá, *Joan Baptista,* master draughtsman, f. 1937 – E ⊏⊐ Ráfols III.

Vallois, *Christoph Jacob* (Vallon, Christoph Jacob), interior designer, furniture designer, architect, f. 1755 – DK ⊏⊐ Weilbach VIII.

Vallois, *Christophe de,* goldsmith, f. 15.5.1615 – F ⊏⊐ Nocq IV.

Vallois, *Edmond,* architect, * 1880 Paris, l. after 1905 – F ⊏⊐ Delaire.

Vallois, *Nicolas (1734)* (Vallois, Nicolas; Vallois, Nicolas (1)), ebony artist, * 1734 Paris, † 5.9.1801 Paris – F ⊏⊐ Lami 18.Jh. II; ThB XXXIV.

Vallois, *Nicolas-François,* wood sculptor, * 1738 or 1744 Paris, † 6.4.1788 Paris – F ⊏⊐ Lami 18.Jh. II.

Vallois, *Nicolaus,* painter, * 1730, † 30.10.1807 Mariefred – S ⊏⊐ SvKL V.

Vallois, *Paul Félix,* painter of oriental scenes, marine painter, * about 1845 Rouen, l. 1882 – F ⊏⊐ Schurr III; ThB XXXIV.

Vallois, *Pierre Nicolas,* sculptor, f. after 1750, † before 1788 – F ⊏⊐ Lami 18.Jh. II.

Valloiton, *Felix Edouard* (Pavière III.2; Plüss/Tavel II) → **Vallotton,** *Félix*

Vallon, *Blanche* → **Landerset,** *Blanche de*

Vallon, *Christoph Jacob* (Weilbach VIII) → **Vallois,** *Christoph Jacob*

Vallon, *Jean-Joseph,* goldsmith, * 15.5.1747 Genf, † 26.1.1818 – CH ⊏⊐ Brun III.

Vallon, *Louis,* architect, f. 1697 – F ⊏⊐ ThB XXXIV.

Vallone (Maurer-Familie) (ThB XXXIV) → **Vallone,** *Albenzio*

Vallone (Maurer-Familie) (ThB XXXIV) → **Vallone,** *Colangelo*

Vallone (Maurer-Familie) (ThB XXXIV) → **Vallone,** *Prospero*

Vallone, *Albenzio de* → **Vallone,** *Albenzio*

Vallone, *Albenzio,* mason, f. 1589 – I ⊏⊐ ThB XXXIV.

Vallone, *Colangelo,* mason, f. 1584 – I ⊏⊐ ThB XXXIV.

Vallone, *Francesco* → **Dusart,** *François* (1600)

Vallone, *Francesco,* wood sculptor, f. 1647 – I ⊏⊐ ThB XXXIV.

Vallone, *François* → **Dusart,** *François* (1600)

Vallone, *Prospero,* mason, f. about 1584 (?) – I ⊏⊐ ThB XXXIV.

Valloni, *Silvio,* sculptor, f. before 1763 – I ⊏⊐ ThB XXXIV.

Vallorsa, *Cipriano,* painter, f. about 1536, l. 1597 – I ⊏⊐ DEB XI; ThB XXXIV.

Vallorsa, *Giovanni Angelo,* painter, * Grosio, f. 1643 – I ⊏⊐ DEB XI; ThB XXXIV.

de Vallory (Chevalier) (Vallory, de (Chevalier)), etcher, f. about 1760, l. 1790 – F ⊏⊐ ThB XXXIV.

Vallory, *de* (Chevalier) (ThB XXXIV) → **de Vallory** (Chevalier)

Vallorz, *Paolo,* painter, * 1931 Caldes – I ⊏⊐ PittItalNovec/2 II.

Vallot, architect, * 1774, † 1850 – F ⊏⊐ Delaire.

Vallot, *Alphonse,* landscape painter, f. about 1848 – F ⊏⊐ ThB XXXIV.

Vallot, *Guy,* painter, f. 1901 – F ⊏⊐ Bénézit.

Vallot, *Jean-Baptiste,* goldsmith, f. 10.3.1742, l. 1781 – F ⊏⊐ Nocq IV.

Vallot, *Nicolas,* painter, f. 1636 – F ⊏⊐ Audin/Vial II.

Vallot, *Philippe Joseph,* copper engraver, * 1796 Wien, † 1840 Paris – F ⊏⊐ ThB XXXIV.

Vallot, *S.,* architect, * 1774, † 1850 – F ⊏⊐ ThB XXXIV.

Vallotton, *Félix* (Vallotton, Félix-Edmond; Valloiton, Felix Edouard; Vallotton, Félix-Edouard), woodcutter, caricaturist, still-life painter, flower painter, * 28.12.1865 Lausanne, † 28.12.1925 or 29.12.1925 Paris – F, CH ⊏⊐ DA XXXI; Edouard-Joseph III; ELU IV; Flemig; Huyghe; List; Pavière III.2; Plüss/Tavel II; ThB XXXIV; Vollmer VI.

Vallotton, *Félix-Edmond* (Huyghe) → **Vallotton,** *Félix*

Vallotton, *Félix-Edouard* (Edouard-Joseph III) → **Vallotton,** *Félix*

Vallou de Villeneuve, *Julien,* painter, lithographer, * 12.12.1795 Boissy-Saint-Léger, † 4.5.1866 Paris – F ⊏⊐ DA XXXI; ThB XXXIV.

Valloud, *Nicolas,* cutler, f. 1701 – F ⊏⊐ Audin/Vial II.

Vallouy, *Paul Aimé,* still-life painter, genre painter, landscape painter, * 19.1.1832 Bex, † 29.8.1899 Genf – CH, IND ⊏⊐ Pavière III.1; ThB XXXIV.

Valloys, *Jean* → **Valoix,** *Jean*

Vallpera, *Antoni* → **Vallsera,** *Antoni*

Vallpera, *Jaume,* painter, f. 1413 – E ⊏⊐ Ráfols III.

Vallribera, architect, f. 1540 – E ⊏⊐ Ráfols III.

Valls (1601) (Valls), armourer, f. 1601 – E ⊏⊐ Ráfols III.

Valls, *Antoni (1301)* (Valls, Antoni), architect, sculptor, f. 1301 – E ⊏⊐ Ráfols III.

Valls, *Antoni (1846),* architect, l. 1855 – E ⊏⊐ Ráfols III.

Valls, *Carmen,* painter, f. 1879 – E ⊏⊐ Cien años XI.

Valls, *Dino,* painter, * 1959 Saragossa – E ⊏⊐ Calvo Serraller.

Valls, *Domènec* (Ráfols III, 1954) → **Valls,** *Domingo*

Valls, *Domingo* (Valls, Domènec), painter, * Tortosa (?), f. 1366, l. 1400 – E ⊏⊐ Ráfols III; ThB XXXIV.

Valls, *Enrique,* painter, f. 1881, l. 1887 – E ⊏⊐ Cien años XI.

Valls, *Ernesto* (EAAm III; Merlino) → **Valls Sanmartí,** *Ernesto*

Valls, *Esteve,* instrument maker, f. 1580 – E ⊏⊐ Ráfols III.

Valls, *Francisco,* goldsmith, f. 1418 – E ⊏⊐ ThB XXXIV.

Valls, *Gabriel,* smith, f. 1653 – E ⊏⊐ Ráfols III.

Valls, *Ignacio* (Páez Rios III) → **Valls,** *Ignasi*

Valls, *Ignasi* (Valls, Ignacio), engraver, f. 1737, l. 1764 – E ⊏⊐ Páez Rios III; Ráfols III.

Valls, *Isidre,* cabinetmaker, sculptor, f. 1746 – E ⊏⊐ Ráfols III.

Valls, *Jacint,* artisan, f. 1703 – E ⊏⊐ Ráfols III.

Valls, *Jaume,* printmaker, f. 1859, † 1873 Vich – E ⊏⊐ Ráfols III.

Valls, *Javier,* painter, * 1923 Barcelona – E ⊏⊐ Blas.

Valls, *Joan (1720),* gunmaker, f. 1697, l. 1755 – E ⊏⊐ Ráfols III.

Valls, *Juan,* illuminator, f. 1471, l. 1478 – I, E ⊏⊐ ThB XXXIV.

Valls, *Manuel,* painter, master draughtsman, f. 1776, l. 1777 – E ⊏⊐ Ráfols III.

Valls, *Manuel Isidoro,* photographer, painter, f. 1927 – E ⊏⊐ Cien años XI; Ráfols III.

Valls, *Margarida,* master draughtsman, f. 1938 – E ⊏⊐ Ráfols III.

Valls, *Miguel (1880)* (Valls, Miguel), sculptor, f. 1880 – E ⊏⊐ EAAm III.

Valls, *Miquel (1421),* cabinetmaker, wood designer, f. 1421 – E ⊏⊐ Ráfols III.

Valls, *Miquel (1750),* cannon founder, f. 1750 – E ⊏⊐ Ráfols III.

Valls, *Narcís,* goldsmith, f. 1575 – E ⊏⊐ Ráfols III.

Valls, *Onofre (1684),* stonemason, f. 1684 – E ⊏⊐ Ráfols III.

Valls, *P. Baptista de,* wood carver, f. 1725 – E ⊏⊐ Ráfols III.

Valls, *Pedro* (Valls Bofarull, Pedro; Valls Bofarull, Pere), stage set designer, * 1840 Igualada (Barcelona), † 1886 Madrid – E ⊏⊐ Cien años XI; Ráfols III; ThB XXXIV.

Valls, *Pere (1378),* architect, f. 1378 – E ⊏⊐ Ráfols III.

Valls, *Pere (1401),* architect, f. 1401 – E ⊏⊐ Ráfols III.

Valls, *Pere (1729),* goldsmith, f. 1729 – E ⊏⊐ Ráfols III.

Valls, *Pere (1768),* goldsmith, f. 1768 – E ⊏⊐ Ráfols III.

Valls, *Pere Màrtir,* smith, f. 1717 – E ⊏⊐ Ráfols III.

Valls, *Raimundo,* painter, f. 1395, l. 1417 – E ⊏⊐ Aldana Fernández.

Valls, *Ramón (1395)* (Valls, Ramón), painter, f. 1395, l. 1417 – E ⊏⊐ ThB XXXIV.

Valls, *Ramon (1478),* goldsmith, f. 1478, l. 1485 – E ⊏⊐ Ráfols III.

Valls, *Ramon (1673),* cannon founder, f. 1673 – E ⊏⊐ Ráfols III.

Valls, *Viuda,* printmaker, f. 1877 – E ⊏⊐ Ráfols III (Nachtr.).

Valls, *Xavier* (Calvo Serraller) → **Valls Subira,** *Xavier*

Valls Alberti, *Joana,* painter, f. 1949 – E ⊏⊐ Ráfols III.

Valls Aranyó, *Ignasi,* goldsmith, f. 1750 – E ⊏⊐ Ráfols III.

Valls Areny, *Luis,* painter, * 1927 Castelar del Vallés (Barcelona) – E ⊏⊐ Blas.

Valls Arribas, *Josep,* landscape painter, * Vich, f. 1901 – E ⊏⊐ Ráfols III.

Valls Baqué, *Esteban* (Valls Baqué, Esteve), figure painter, still-life painter, flower painter, * Sabadell, f. 1925 – E ⊏⊐ Cien años XI; Ráfols III.

Valls Baqué, *Esteve* (Ráfols III, 1954) → **Valls Baqué,** *Esteban*

Valls Bofarull, *Pedro* (Cien años XI) → **Valls,** *Pedro*

Valls Bofarull, *Pere* (Ráfols III, 1954) → **Valls,** *Pedro*

Valls Castañe, *Ramón,* landscape painter, f. 1920 – E ⊏⊐ Cien años XI; Ráfols III.

Valls-Clusas, *Miguel Juan* (Cien años XI) → **Valls-Clusas,** *Miquel Joan*

Valls-Clusas, *Miquel Joan* (Valls-Clusas, Miguel Juan), painter, * 1883 Barcelona, † 1952 Barcelona – E ⊏⊐ Cien años XI; Ráfols III.

Valls Felip, *Francesc,* wood sculptor, f. 1929 – E ⊏⊐ Ráfols III.

Valls de Feliu de Barnola, *Antoni de,* architect, f. 1902, † 1952 – E ⊏⊐ Ráfols III.

Valls de Feliu de Barnola, *Marian,* architect, f. 1904 – E ⊏⊐ Ráfols III.

Valls Galí, *Josep,* architect, f. 1846 – E ⊡ Ráfols III.

Valls Ginesta, *Miquel,* typeface artist, * 1884 Barcelona, l. 1916 – E ⊡ Ráfols III.

Valls Ledesma, *Francesc,* painter, * 1905 Barcelona – E ⊡ Ráfols III.

Valls Martí, *Nolasc* (Valls Martí, Nolasco), painter, * 1888 Barcelona, l. 1951 – E ⊡ Cien años XI; Ráfols I.

Valls Martí, *Nolasco* (Cien años XI) → **Valls Martí,** *Nolasc*

Valls Mollet, *Jaume,* sculptor, f. 1907 – E ⊡ Ráfols III.

Valls Obradors, *Ignasi,* printmaker, f. 1821, † 1857 – E ⊡ Ráfols III.

Valls Peypoch, *Juliá* (Ráfols III, 1954) → **Valls Peypoch,** *Julián*

Valls Peypoch, *Julián* (Valls Peypoch, Juliá), figure painter, decorator, f. 1910 – E ⊡ Cien años XI; Ráfols III.

Valls Quer, *Maurici* (Ráfols III, 1954) → **Valls Quer,** *Mauricio*

Valls Quer, *Mauricio* (Valls Quer, Maurici), painter, * 1904 Barcelona, † 1992 Barcelona – E ⊡ Cien años XI; Ráfols III.

Valls Sánchis, *Monserrat* (Cien años XI) → **Valls Sánchis,** *Montserrat*

Valls Sánchis, *Montserrat* (Valls Sánchis, Monserrat), landscape painter, f. 1920 – E ⊡ Cien años XI; Ráfols III.

Valls Sanmartí, *Ernest* (Ráfols III, 1954) → **Valls Sanmartí,** *Ernesto*

Valls Sanmartí, *Ernesto* (Valls, Ernesto; Valls Sanmartí, Ernest), landscape painter, * 1891 Valencia, † 31.1.1941 Mendoza – RA, E ⊡ Cien años XI; EAAm III; Merlino; Ráfols III.

Valls Serra, *Valentí,* architect, f. 1940 – E ⊡ Ráfols III.

Valls Subira, *Xavier* (Valls, Xavier), painter, * 1923 Barcelona or Horta – E ⊡ Calvo Serraller; Ráfols III.

Valls Torruella, *Filomena,* painter, f. 1918 – E ⊡ Cien años XI; Ráfols III.

Valls Verges, *Manuel,* architect, * 1912 Barcelona – E ⊡ Ráfols III.

Vallsera, *Antoni,* painter, * San Mateo, f. 1413 – E ⊡ Ráfols III.

Valluerca, *P.,* painter, gilder, f. 1893 – E ⊡ Cien años XI.

Valluet, lithographer, f. 1833, l. 1842 – F ⊡ Brune.

Vallvé, *Hermenegildo,* painter, f. 1897 – E ⊡ Cien años XI.

Vallvé Gelabert, *Magí,* landscape painter, f. 1898, l. 1918 – E ⊡ Cien años XI; Ráfols III.

Vallvé Pujol, *Joan* (Ráfols III, 1954) → **Vallvé Pujol,** *Juan*

Vallvé Pujol, *Juan* (Vallvé Pujol, Joan), painter, caricaturist, f. 1907 – E ⊡ Cien años XI; Ráfols III.

Vallvé de Sans, *V.,* painter, master draughtsman, f. 1910 – E ⊡ Cien años XI; Ráfols III.

Vallvé Ventosa, *Andreu,* poster painter, painter, stage set designer, poster artist, * 1918 Barcelona – E ⊡ Ráfols III.

Vallvé Virgili, *Armengol* (Vallvé Virgili, Ermengol), history painter, f. 1851 – E ⊡ Cien años XI; Ráfols III.

Vallvé Virgili, *Ermengol* (Ráfols III, 1954) → **Vallvé Virgili,** *Armengol*

Vallverdú, *Hipòlito,* potter, f. 1886 – E ⊡ Ráfols III.

Vallverdú Borras, *Mercè,* painter, sculptor, * 1926 Reus – E ⊡ Ráfols III.

Vally, *Louis* → **Vallier,** *Louis*

Vally, *Philippe de,* goldsmith, f. 1383 – F ⊡ Nocq IV.

Valmaggia, *Giovan Francesco di,* architect, * Valle-Maggia(?), f. 1448 – CH, I ⊡ Brun III.

Valmaggia, *Martino di,* architect, f. 1537 – I ⊡ ThB XXXIV.

Valmagini, *Domenico,* architect, f. 1677 – I ⊡ ThB XXXIV.

Valmanya, *Jaume,* painter, f. 1515 – E ⊡ Ráfols III.

Valmanya, *Miquel,* painter, f. 1500 – E ⊡ Ráfols III.

Valmari, *Nanni,* painter, sculptor, * 7.6.1867 Kemi, l. 1913 – SF ⊡ Nordström.

Valmaseda, *Juan de,* sculptor, * about 1488, † after 1548 – E ⊡ ThB XXXIV.

Valmasseda, *Juan de* → **Valmaseda,** *Juan de*

Valmassoi, *Celso,* woodcutter, * 16.1.1905 Vodo di Cadore – I ⊡ Servolini.

Valmet, *Max,* sculptor, f. 1478 – A ⊡ ThB XXXIV.

Valmier, *Georges,* painter, lithographer, costume designer, * 10.4.1885 Angoulême, † 25.3.1937 Paris – F ⊡ Bénézit; DA XXXI; Edouard-Joseph III; Edouard-Joseph Suppl.; Schurr I; ThB XXXIV; Vollmer V.

Valmin, *Mattias Natanael,* painter, * 30.5.1898 Asarum, l. 1951 – S ⊡ SvKL V.

Valmin, *Natan* → **Valmin,** *Mattias Natanael*

Valmitjana, *Abel,* painter, * Barcelona, f. before 1957, l. before 1961 – E ⊡ Vollmer V.

Valmon → **Beauparlant,** *Léonie Charlotte*

Valmon, *Léonie,* copper engraver, etcher, f. 1880, l. 1900 – F ⊡ Lister; ThB XXXIV.

Valmont, *Auguste de,* caricaturist, lithographer, f. about 1815, l. 1845 – F ⊡ ThB XXXIV.

Valmont, *Constance de* → **Jacquet,** *Constance*

Valmont, *Jacques-Marie,* goldsmith, f. 1776, l. 1793 – F ⊡ Nocq IV.

Vălnarova, *Olga Ocetova,* painter, * 3.7.1918 Sofia – BG ⊡ EIIB.

Valnaud, *Leonie,* flower painter, f. before 1879 – GB ⊡ Pavière III.2.

Valnegro, *Peter,* architect, f. 1589, † 25.3.1639 Graz – A ⊡ ThB XXXIV.

Valnere, *Rita* (Valnere, Rita Cherbertovna), painter, * 21.9.1929 Bene (Dobele) – LV ⊡ ChudSSSR II.

Valnere, *Rita Cherbertovna* (ChudSSSR II) → **Valnere,** *Rita*

Való, *Andreu,* painter, f. 1507 – E ⊡ Ráfols III.

Valoch, *Jiri,* photographer, * 6.9.1946 Brno – CZ ⊡ ContempArtists.

Valocký, *Dušan,* painter, * 1928 – SK ⊡ ArchAKL.

Valois, *Achille* (Valois, Achille-Joseph-Étienne), sculptor, * 12.1.1785 Paris, † 17.12.1862 Paris – F ⊡ Lami 19.Jh. IV; ThB XXXIV.

Valois, *Achille-Joseph-Étienne* (Lami 19.Jh. IV) → **Valois,** *Achille*

Valois, *Alexander Cesar August,* miniature painter, * 1812 Amsterdam (Noord-Holland), † 28.4.1876 Den Haag (Zuid-Holland) – NL ⊡ Scheen II.

Valois, *Ambrogio,* painter, * Jaén, f. about 1660 – E ⊡ ThB XXXIV.

Valois, *Edward,* lithographer, f. 1840, l. 1869 – USA ⊡ Groce/Wallace.

Valois, *Jacques* → **Valerys,** *Jacques*

Valois, *Jean Chrétien* (Valois, Jean Christian), portrait painter, miniature painter, watercolourist, master draughtsman, copyist, * 26.12.1809 Den Haag (Zuid-Holland), † 13.6.1894 Den Haag (Zuid-Holland) – NL ⊡ Scheen II; Schidlof Frankreich; ThB XXXIV.

Valois, *Jean Christian* (Schidlof Frankreich) → **Valois,** *Jean Chrétien*

Valois, *Jean François,* architectural painter, landscape painter, watercolourist, * 2.8.1778 Paramaribo (Suriname), † 7.12.1853 Den Haag (Zuid-Holland) – NL ⊡ Scheen II; ThB XXXIV.

Valoix, *Jean,* embroiderer, f. 1499, † before 1512 – F ⊡ Audin/Vial II.

Valon, *Juan,* painter, f. 1603 – E ⊡ ThB XXXIV.

Valor, *Bernat,* brazier, f. 1394, l. 1398 – E ⊡ Ráfols III.

Valor, *Ernesto,* painter, * 7.9.1894 Tandil, l. before 1968 – RA ⊡ EAAm III.

Valore, *Lucie,* painter, * 3.1878 Angoulême (Charente), † 19.8.1965 – F ⊡ Bénézit; Vollmer V.

Valori (Valory of Rom), sculptor, f. 1754(?) – I ⊡ Gunnis; ThB XXXIV.

Valori, *de,* miniature painter, f. 1790 – NL ⊡ ThB XXXIV.

Valori, *Caroline de,* painter, f. 1813 – F ⊡ ThB XXXIV.

Valori, *Gino,* painter, * 14.5.1896 San Miniato al Tedesco, l. 1957 – I ⊡ Comanducci V.

Valori, *Henri de* (Marquis) (Alauzen) → **Valori,** *Henri Zosime de* (Marquis)

Valori, *Henri Zosime de (Marquis)* (Valori, Henri de (Marquis)), sculptor, * 5.6.1786 Châteaurenard, † 1853 or 31.1.1859 Châteaurenard – F ⊡ Alauzen; ThB XXXIV.

Valori, *Mariella,* painter, * 9.8.1938 Florenz – I ⊡ Comanducci V.

Valori, *Michele,* town planner, * 23.6.1923 Bologna – I ⊡ Vollmer VI.

Valori, *Otto* → **Valori,** *Ottorino*

Valori, *Ottorino,* painter, * 18.3.1909 Livorno – I ⊡ Comanducci V.

Valori, *Romano,* painter, * 28.6.1886 Mailand, † 24.10.1918 Pavolaro (Vicenza) – I ⊡ Comanducci V; DEB XI; ThB XXXIV; Vollmer V.

Valori-Rustichelli, *Charles Ferdinand Louis de (Marquis),* history painter, genre painter, f. before 1848, l. 1870 – F ⊡ ThB XXXIV.

Valors, *Colinet de,* sculptor, f. 1470 – F ⊡ Beaulieu/Beyer.

Valorsa, *Cipriano* → **Vallorsa,** *Cipriano*

Valory → **Valori**

Valory of Rom (Gunnis) → **Valori**

Valot, *Jean-Baptiste* → **Vallot,** *Jean-Baptiste*

Valours, *Pierre de,* goldsmith, stamp carver, f. 1575, l. 1612 – F ⊡ ThB XXXIV.

Valoušek, *Karel,* painter, * 6.4.1895 Černěves u Roudnice, l. 1943 – CZ ⊡ Toman II.

Val'ov, *Kostadin Petrovič,* icon painter, * about 1790 Samokov, † about 1863 Samokov – BG ⊡ EIIB.

Val'ov, *Kosto Petrovič* → **Val'ov,** *Kostadin Petrovič*

Val'ov, *Petăr Kostadinov,* icon painter, * Samokov, f. 1852, † Poibrene, l. 1857 – BG ⊡ EIIB.

Val'ov, *Petraki Kostadinovič* → **Val'ov,** *Petăr Kostadinov*

Vălov, *Vido Angelov,* graphic artist,
* 19.6.1930 Belimel (Michajlovgrad)
– BG ☐ EIIB.

Válová, *Jitka,* painter, graphic artist,
* 13.12.1922 Kladno – CZ ☐ ArchAKL.

Válová, *Květa,* painter, graphic artist,
* 13.12.1922 Kladno – CZ ☐ Toman II.

Valoy, *Gilberto,* painter, master
draughtsman, graphic artist, f. 1981
– DOM ☐ EAPD.

Valoy, *Juan,* photographer, f. before 1981
– DOM ☐ EAPD.

Valoys, *Jean* → **Valoix,** *Jean*

Valperga, *Andrea,* architect, f. 20.3.1667
– I ☐ Schede Vesme III.

Valperga, *Luigi,* copper engraver, painter,
* 5.11.1754 or 1755 Turin, † 1820 or
1822 Turin – I, F ☐ Alauzen; DEB XI;
Schede Vesme III; ThB XXXIV.

Valperga, *Luigi Francesco Zaccaria* →
Valperga, *Luigi*

Valperga, *Maurizio (Freiherr)* (Valperga,
Maurizio), architect, f. 1619 (?),
l. 20.3.1667 – I ☐ Schede Vesme III;
ThB XXXIV.

Valperga di Calaso → **Valperga,** *Luigi*

Valpoerten, *Michel van der,* painter,
f. 1452, † before 5.7.1492 – B, NL
☐ ThB XXXIV.

Valpuesta, *Pedro de,* painter, * 1614
Burgo de Osma, † 1668 Madrid – E
☐ DA XXXI; ThB XXXIV.

Valsamakis, *Nicos* → **Valsamakis,** *Nikos*

Valsamakis, *Nikos,* architect, * 1925 Athen
– GR ☐ DA XXXI.

Valsar, *Andrea,* goldsmith, f. 1494 – I
☐ Bulgari I.2.

Valsecchi, sculptor, f. 1909 – I
☐ Panzetta.

Valsecchi, *Giuseppe,* woodcutter, painter,
* 1893 Lecco – I ☐ Servolini.

Valsecchi, *Umberto,* painter, master
draughtsman, restorer, * 3.8.1905
Bergamo – I ☐ Comanducci V.

Valser, *Michael,* goldsmith, f. 1694,
l. 1707 – D ☐ ThB XXXIV.

Valsolda → **Paracca,** *Giovanni Antonio*

Valsolda, *il* → **Paracca,** *Giacomo*

Valsolda, *il* → **Paracca,** *Giovanni Antonio*

Valsoldo → **Paracca,** *Giovanni Antonio*

Valsoldo, *il* → **Paracca,** *Giovanni
Giacomo*

Valstad, *Otto,* painter, master draughtsman,
* 11.12.1862 Asker (Norwegen) or Øvre
Hvalstad (Asker), † 20.6.1950 – N
☐ NKL IV; ThB XXXIV.

Valstar, *Hendrik Dirk* (Valstar, J.),
watercolourist, master draughtsman,
commercial artist, * 23.4.1929
Hillegersberg (Zuid-Holland) – NL
☐ Mak van Waay; Scheen II.

Valstar, *Henk* → **Valstar,** *Hendrik Dirk*

Valstar, *J.* (Mak van Waay) → **Valstar,**
Hendrik Dirk

Valstein, *Gh.* → **Wallenstein,** *Gh.*

Valsteiner, *Gh.* → **Wallenstein,** *Gh.*

Valsuani, founder, f. 1909 – F
☐ Kjellberg Bronzes.

Valtat, *Edouard* (Valtat, Jules-Edouard),
sculptor, * 6.8.1838 Troyes, † 19.1.1871
Troyes – F ☐ Lami 19.Jh. IV;
ThB XXXIV.

Valtat, *Jules Edouard* → **Valtat,** *Edouard*

Valtat, *Jules-Edouard* (Lami 19.Jh. IV) →
Valtat, *Edouard*

Valtat, *Louis,* stage set designer,
flower painter, landscape painter,
etcher, woodcutter, * 6.8.1869 or
8.8.1869 Dieppe, † 2.1.1952 Paris –
F ☐ DA XXXI; Edouard-Joseph III;
Pavière III.2; Schurr I; ThB XXXIV;
Vollmer V.

Valtein, goldsmith, f. 1514 – CZ, H
☐ ThB XXXIV.

Valtellina, *Giovanni Antonio,* painter,
f. 1501 – I ☐ DEB XI; ThB XXXIV.

Valtellina, *Lorenza da,* miniature painter,
f. about 1410 – I ☐ Bradley III.

Valten Seler → **Hans** (1529)

Val'ter, *Anatolij Osipovič,* painter,
* 16.12.1870, l. 1908 – RUS
☐ ChudSSSR II.

Val'ter, *Daniel'* → **Walter,** *Didrik Nilsson*

Valter, *Dietrich* → **Walter,** *Didrik Nilsson*

Val'ter, *Ditrich* (ChudSSSR II) → **Walter,**
Didrik Nilsson

Valter, *Edgar* (Val'ter, Édgar Adol'fovič),
graphic artist, * 21.9.1929 Tallinn – EW
☐ ChudSSSR II.

Val'ter, *Édgar Adol'fovič* (ChudSSSR II)
→ **Valter,** *Edgar*

Valter, *Eugene,* painter, f. 1880 – GB
☐ Wood.

Valter, *Eugenie M.* (Valter, Eugenie M.
(Miss)), still-life painter, f. 1880, l. 1895
– GB ☐ Wood.

Valter, *Frederick E.,* landscape painter,
animal painter, f. 1878, l. 1900 – GB
☐ Johnson II; Wood.

Valter, *Henry,* landscape painter, f. 1854,
l. 1897 – GB ☐ Johnson II; Wood.

Val'ter, *Iogann* → **Walter,** *Johann* (1679)

Val'ter, *Irina Vladimirovna,* graphic artist,
* 13.10.1903 or 23.10.1903 Belostok
– PL, RUS ☐ ChudSSSR II.

Valter, *Ivan Fyodorovich* → **Walter-
Kurau,** *Johann*

Valter, *Janis Teodorovič* (ChudSSSR II) →
Walter-Kurau, *Johann*

Valter, *Karl Zigmund* → **Walther,** *Carl
Siegmind* (1783)

Val'ter, *Karl-Zigmund* (ChudSSSR II) →
Walther, *Carl Siegmind* (1783)

Valter, *Lea* (Val'ter, Lea Osval'dovna),
designer, * 20.10.1926 Tallinn – EW
☐ ChudSSSR II.

Val'ter, *Lea Osval'dovna* (ChudSSSR II)
→ **Valter,** *Lea*

Valter, *Willem* (Valter Pzn, Willem),
landscape painter, * 29.10.1821 Deventer
(Overijssel), † 26.6.1847 Deventer
(Overijssel) – NL ☐ Scheen II;
ThB XXXIV.

Val'ter-Kurau, *Ivan Fedorovič* → **Walter-
Kurau,** *Johann*

Val'ter-Kurau, *Janis Teodorovič* →
Walter-Kurau, *Johann*

Val'ter Kylar, *Lea Osval'dovna* → **Valter,**
Lea

Val'ter-Maslakovec, *Irina Vladimirovna* →
Val'ter, *Irina Vladimirovna*

Valter Pzn, *Willem* (Scheen II) → **Valter,**
Willem

Valtermayr, *Joh. Bapt.,* painter, f. 1710
– D ☐ ThB XXXIV.

Valtermeier, *Gregor,* painter, f. 1752 – D
☐ Markmiller.

Valtero di Alemagna → **Gualtiero di
Alemagna**

Valters, *Jānis* → **Walter-Kurau,** *Johann*

Valters, *Jānis Teodors* (DA XXXI) →
Walter-Kurau, *Johann*

Valterus → **Walter** (1523)

Valthe, *David van* → **Velthem,** *David van*

Valtier, *Gérard,* landscape painter, f. 1901
– F ☐ Bénézit.

Valtierra Ruvalcaba, *Pedro,* photographer,
* 1955 – MEX ☐ ArchAKL.

Valtin, stonemason, f. 1501 – D
☐ ThB XXXIV.

Valtin, *Ägidius* → **Vältin,** *Gilg*

Valtin, *Egidio* → **Vältin,** *Gilg*

Valtin, *Gilg* → **Vältin,** *Gilg*

Valtin, *Paul* → **Valentin,** *Paul*

Valtiner, *Thomas,* painter, f. 1744, l. 1785
– A ☐ ThB XXXIV.

Valton, *Charles,* animal sculptor,
* 26.1.1851 Pau or Paris, † 21.5.1918
Chinon (Indre-et-Loire) – F
☐ Kjellberg Bronzes; Lami 19.Jh. IV;
ThB XXXIV.

Valton, *Edmond Eugène,* landscape
painter, genre painter, * 25.9.1836 Paris,
† 9.1910 Paris – F ☐ ThB XXXIV.

Valton, *Henri,* painter, * Troyes,
f. before 1834, † 1878 Terrenoire –
F ☐ ThB XXXIV.

Valton, *Jean,* wood carver, f. 1555 – I, F
☐ ThB XXXIV.

Valtonen, *Osmo* → **Valtonen,** *Osmo
Kalervo*

Valtonen, *Osmo Kalervo,* painter,
sculptor, * 30.1.1929 Kuusankoski –
SF ☐ Kuvataiteilijat.

Valtorta, *Giovanni,* painter, * 7.4.1811
Mailand, † 10.8.1882 Mailand –
I ☐ Comanducci V; DEB XI;
ThB XXXIV.

Valtorta, *Luigi,* painter, * 7.8.1852
Mailand, † 25.9.1929 Mailand – I
☐ Comanducci V; DEB XI.

Valtou, painter, * 1862 or 1863
Frankreich, l. 3.3.1890 – USA ☐ Karel.

Valtr, *Karel,* painter, * 17.2.1909 – CZ
☐ Toman II.

Valtr, *P.* → **Čermák,** *František* (1904)

Valtrović, *Mihajlo,* architect, * 17.9.1839
Belgrad, † 9.9.1915 – YU ☐ ELU IV.

Valtyr', *Ivan Andreev* (ChudSSSR II) →
Walter, *Johann* (1679)

Valuche, wood carver, f. 1729 – F
☐ ThB XXXIV.

Valuckij, *Stepan Ivanovič,* graphic artist,
illustrator, * 19.8.1902 Ėmil'čino
(Žitomir) – RUS, UA ☐ ChudSSSR II.

Value, miniature painter, f. 1830, l. 1832
– USA ☐ Groce/Wallace.

Valukin, *Michail Emel'janovič,* painter,
graphic artist, * 2.11.1908 Frolove –
RUS ☐ ChudSSSR II.

Valumara Carreras, *Maria Cristina,*
landscape painter, marine painter, * 1895
Barcelona – E ☐ Ráfols III.

Valvani, *Claudio,* master draughtsman,
f. 1701 – I ☐ ThB XXXIV.

Valvasor, *Johann Weikhard* (ELU IV)
→ **Valvasor,** *Johann Weikhard von*
(Freiherr)

Valvasor, *Johann Weikhard von*
(Freiherr) (Valvasor, Johann Weikhard),
topographer, master draughtsman, copper
engraver, * 27.5.1641 or 28.5.1641
Ljubljana, † 19.9.1693 Krško – SLO
☐ ELU IV; ThB XXXIV.

Valvassore, *Florio* → **Vavassore,** *Florio*

Valvassore, *Giovanni Andrea* →
Vavassore, *Giov. Andrea*

Valvassori, *Gabriele,* architect,
* 21.8.1683 Rom, † 7.4.1761 Rom
– I ☐ DA XXXI; ThB XXXIV.

Valvassori, *Giorgio,* painter, assemblage
artist, * 1947 Görz – I ☐ List;
PittItalNovec/2 II.

Valvassori, *Giov. Andrea* → **Vavassore,** *Giov. Andrea*

Valvassori, *Zoan Andrea* → **Vavassore,** *Giov. Andrea*

Valverane, *Louis-Denis* (Schurr VI) → **Denis-Valvérane,** *Louis*

Valverde, architect, f. 1563 – E ⊐ ThB XXXIV.

Valverde, *Antonio* (Páez Rios III) → **Valverde Casas,** *Antonio*

Valverde, *Fray Diego de*, architect, f. 1692 – MEX ⊐ EAAm III.

Valverde, *Jesús*, sculptor, * 1925 Vigo – E ⊐ Calvo Serraller; Marín-Medina; Vollmer VI.

Valverde, *Joaquin*, painter, * 1896 Sevilla, † 1982 Sevilla – E, I ⊐ Blas; Calvo Serraller; ThB XXXIV; Vollmer V.

Valverde, *José*, painter, f. 1879 – E ⊐ Cien años XI.

Valverde, *Juan de*, building craftsman, * Villapresente, f. 1598 – E ⊐ González Echegaray.

Valverde, *Lorenzo*, painter, * 1961 Barcelona – E ⊐ Calvo Serraller.

Valverde Alvarado, *Francisco Manuel de*, calligrapher, f. 6.13.1674 – E ⊐ Cotarelo y Mori II.

Valverde Casas, *Antonio* (Valverde, Antonio), painter, graphic artist, * 29.12.1915 Renteria or San Sebastián, † 1970 San Sebastián – E ⊐ Blas; Madariaga; Páez Rios III.

Valverde Lasarte, *Joaquín*, painter, * 2.8.1896 Sevilla, l. 1932 – E ⊐ Cien años XI.

Vály, *Mária*, painter, f. 1850 – H ⊐ ThB XXXIV.

Vályi, *Csaba*, painter, graphic artist, * 1937 Budapest – H ⊐ MagyFestAdat.

Vályi, *Gábor*, sculptor, * 1899 Káposztás-Szentmiklós, l. before 1940 – H ⊐ ThB XXXIV.

Vályi, *Gabriel* → **Vályi,** *Gábor*

Vambach, *Peter*, sculptor, f. 1791 – D ⊐ ThB XXXIV.

Vambal, *Jacques* → **Vanballe,** *Jacques*

Vambelli, *Gilles*, sculptor, * Brügge (?), f. about 1526 – F, NL ⊐ ThB XXXIV.

Vambéry, *Hermann*, illustrator, * 1832 Szerdahely, l. before 1883 – RO, H ⊐ Ries.

Vambrè, *Giovanni (1705)* (Vambrè, Giovanni (1725)), silversmith, * 1705, † after 1781 – I, NL ⊐ ThB XXXI.

Vambre', *Giovanni il Giovane* → **Vambrè,** *Giovanni (1705)*

Vámossyné, *Karola (?)* → **Vámossyné Eleőd,** *Karola*

Vámossyné Eleőd, *Karola*, figure painter, landscape painter, * 19.1.1873 Budapest, l. before 1940 – H ⊐ ThB XXXIV.

Vamps, *Bernard Joseph* → **Wamps,** *Bernard Joseph*

Vamstad-Rivière, *Birgitta Helena*, graphic artist, * 17.8.1940 Karlskoga – S ⊐ SvKL V.

Van, *Albert*, photographer, * about 1880 Belgien, l. after 1950 – CDN ⊐ Karel.

Van, *Huert, N.* (DPB II) → **Huert van**

Van, *Jiřík*, painter, f. 1601 – CZ ⊐ Toman II.

Van, *Luther*, painter, * 1937 Savannah (Georgia) – USA ⊐ Dickason Cederholm.

Van Aalten, *Jacques* (Falk) → **VanAalten,** *Jacques*

Van Acker, *Jean-Baptiste* (DPB II) → **Acker,** *Johannes Baptista van*

Van Acker-Van der Meersch, *Jeanne* (DPB II) → **VanAcker-VanderMeersch,** *Jeanne*

Van Ackere, *H.* (DPB II) → **VanAckere,** *H.*

Van Aelst, *Gommaire* → **Gracht,** *Gommaer van der*

Van Aelst, *Pauwel* → **Koek,** *Pauwel van*

Van Aenvanck, *Theodoer* → **Aenvanck,** *Théodoor van*

Van Aenvanck, *Theodor* (DPB II) → **Aenvanck,** *Théodoor van*

Van Aerden, *Willem* (DPB II) → **VanAerden,** *Willem*

Van Aerssen, *Ignacio*, sculptor, * 1957 Madrid – E ⊐ Calvo Serraller.

Van Akelijnen, *Roger* (DPB II) → **VanAkelijnen,** *Roger*

Van Aken, *Alexander* (Grant; Waterhouse 18.Jh.) → **Haecken,** *Alexander van*

Van Aken, *Arnold* (DPB II) → **Aken,** *Arnold van*

Van Aken, *François* (DPB II) → **Aken,** *François van*

Van Aken, *Joseph* (DPB II) → **Aken,** *Josef van*

Van Aken, *Joseph Louis* (DPB II) → **Aken,** *Joseph Louis van*

Van Aken, *Leo* (DPB II) → **Aken,** *Leo van*

Van Aken, *Sébastien* (DPB II) → **Aken,** *Sebastiaen van*

Van Alen, *William* (DA XXXI; EAAm III) → **VanAlen,** *William*

Van Allen, *Gertrude Enders* (Falk) → **VanAllen,** *Gertrude Enders*

Van Alphen, *Michel* (DPB II) → **Alphen,** *Michel van*

Van Alsloot, *Denijs* (DPB II) → **Alsloot,** *Denis van*

Van Alstine, *Leslie H.* (Mistress) → **VanAlstine,** *Mary J.*

Van Alstine, *Mary J.* (Falk) → **VanAlstine,** *Mary J.*

Van Alstyne, *Archibald C.* (Groce/Wallace) → **VanAlstyne,** *Archibald C.*

Van Amstel, *Jan* (DPB II) → **Amstel,** *Jan van*

Van Anderlecht, *Englebert* (DPB II) → **Anderlecht,** *Englebert van*

Van Apshoven, *Ferdinand (1)* (DPB II) → **Apshoven,** *Ferdinand (1576)*

Van Apshoven, *Ferdinand (2)* (DPB II) → **Apshoven,** *Ferdinand (1630)*

Van Apshoven, *Thomas* (DPB II) → **Apshoven,** *Thomas van*

Van Arii, *Pietro* (Bulgari I.3/II) → **VanArii,** *Pietro*

Van Arldale, *Ruth* (Falk) → **VanArldale,** *Ruth*

Van Arsdale, *Arthur* (Falk) → **VanArsdale,** *Arthur*

Van Asdale, *Walter* (Falk) → **VanAsdale,** *Walter*

Van Assche, *Amélie* (DPB II) → **Assche,** *Amélie van*

Van Assche, *Henri* (DPB II) → **Assche,** *Henri van*

Van Assche, *Isabelle Cathérine* (DPB II) → **Assche,** *Isabelle Cathérine van*

Van Assche, *Léopold* (DPB II) → **Assche,** *Leopold van*

Van Assche, *Petrus* (DPB II) → **VanAssche,** *Petrus*

Van Audenaerde, *Robert* (DPB II) → **Audenaerde,** *Robert van*

Van Ausdall, *Wealtha Barr* (Falk) → **VanAusdall,** *Wealtha Barr*

Van Avont, *Peter* (DPB II) → **Avont,** *Peeter van*

Van Axpoele, *Willem* (DPB II) → **Axpoele,** *Willem van*

Van Bael, *Geneviève* (DPB II) → **VanBael,** *Geneviève*

Van Baerlem, *Hortense* (DPB II) → **Baerlem,** *Hortense van*

Van Bakel, *Tinus* (DPB II) → **VanBakel,** *Tinus*

Van Balen, *Gaspard* (DPB II) → **Balen,** *Jaspar van*

Van Balen, *Hendrik (2)* (DPB II) → **Balen,** *Hendrick van (der Jüngere)*

Van Balen, *Henndrik (1)* (DPB II) → **Balen,** *Hendrick van (der Ältere)*

Van Balen, *Jan* (DPB II) → **Balen,** *Jan van*

Van Battel, *Boudewijn* (DPB II) → **Battel,** *Baudouin van*

Van Battel, *Jacques* (DPB II) → **Battel,** *Jacques van*

Van Battel, *Jean* (DPB II) → **Battel,** *Jean van (der Ältere)*

Van Battel, *Jean* (DPB II) → **Battel,** *Jean van (der Jüngere)*

Van Baveghem, *Edgard Jan Pauwel Maria* (DPB II) → **Bavegem,** *Edgard van*

Van Bedaff, *Antoine Aloys Emmanuel* (DPB II) → **Bedaff,** *Antonis Aloisius Emanuel van*

Van Beerleere, *Ferdinand François* (DPB II) → **Beerleere,** *Ferdinand-Frans van*

Van Beers, *Jan* (DPB II) → **Beers,** *Jan van*

Van Bel, *Maria* (DPB II) → **Bel,** *Maria van*

Van Belle, *Karel* (DPB II) → **Belle,** *Karel van*

Van Belle, *Pierre-François* (DPB II) → **Belle,** *Pierre François van*

Van Belleghem, *Aimé* (DPB II) → **Belleghem,** *Aimé van*

Van Belleghem, *Jos* (DPB II) → **VanBelleghem,** *Jos*

Van Bellingen, *Jean* (DPB II) → **Bellingen,** *Jan van*

Van Benschoten, *Clare D.* (Falk) → **VanBenschoten,** *Clare D.*

Van Benthuysen, *Boyd* (Delaire) → **VanBenthuysen,** *Boyd*

Van Benthuysen, *Will* (Falk) → **VanBenthuysen,** *Will*

Van Bentum, *Henri* (Ontario artists) → **VanBentum,** *Henri*

Van Bergen, *Thé* (DPB II) → **Bergen,** *Thé van*

Van Bergh, *Leonardo Nicola* (Bulgari I.2) → **VanBergh,** *Leonardo Nicola*

Van Beselaer, *Dominicus* (DPB II) → **Beselaer,** *Dominique van*

Van Beselaer, *Dominicus* → **Beselaer,** *Dominique van*

Van Besten, *Jan* (DPB II) → **VanBesten,** *Jan*

Van Beucken, *Jan* → **Buken,** *Jan van*

Van Beurden, *Jr. Alfons* (DPB II) → **Beurden,** *Alphonse van (1878)*

Van Bever, *Marguerite-Louise* (Edouard-Joseph III) → **VanBever,** *Marguerite-Louise*

Van Beveren, *Charles* (DPB II) → **Beveren,** *Charles Christian van*

Van Beveren, *Hugo* (DPB II) → **Beveren,** *Hugo van*

Van Beylen, *Victor Alphonse* (DPB II) → **VanBeylen,** *Victor Alphonse*

Van Biervliet, *Hilaire* (DPB II) → **VanBiervliet,** *Hilaire*

Van Biesbroeck, *Jules-Evariste* (DPB II) → **Biesbroeck,** *Jules Evarist van*

Van Biesbroeck, *Jules Pierre* (DPB II) → Biesbroeck, *Jules Pierre van*

Văn Bình → Bình, *Nguyễn Văn*

Văn Bình → Bình, *Trân Văn*

Van Biscom, *Jan-Willem* → Biscom, *Jan Willem van*

Van Blarcom, *Mary* (Falk) → VanBlarcom, *Mary*

Van Blarcom, *Milbauer* (Mistress) → VanBlarcom, *Mary*

Van Blericq, *Eva* → Blericq, *Eva van*

Van Blitz, *Samuel E.* (Falk) → VanBlitz, *Samuel E.*

Van Bloemen, *Adriaen* (DPB II) → Bloemen, *Adriaen van*

Van Bloemen, *Norbert* (DPB II) → Bloemen, *Norbert van*

Van Bloemen, *Pieter* (DPB II) → Bloemen, *Pieter van*

Van Bloemmen, *Jean-François* (DPB II) → Bloemen, *Jan Frans van*

Van Boeckel, *Pieter* (1) (DPB II) → Boeckel, *Peter van* (1561)

Van Boeckel, *Pieter* (2) (DPB II) → Boeckel, *Peter van* (1610)

Van Bombergen, *Guillaume* (DPB II) → Bomberghen, *Guillaume van*

Van Breda, *Guillaume* (DPB II) → Bredael, *Guillaume van*

Van Bredael, *Alexander* (DPB II) → Bredael, *Alexander van*

Van Bredael, *Guillaume* → Bredael, *Guillaume van*

Van Bredael, *Jan-Frans* (1) (DPB II) → Bredael, *Jean François van* (1686)

Van Bredael, *Jan-Peter* (1) (DPB II) → Bredael, *Jean Pierre van* (1654)

Van Bredael, *Jan-Peter* (2) (DPB II) → Bredael, *Jean Pierre van* (1683)

Van Bredael, *Joris* (DPB II) → Bredael, *Joris van*

Van Bredael, *Peter* (DPB II) → Bredael, *Pierre van*

Van Brée, *Mathieu Ignace* (DPB II) → Bree, *Mathieu Ignace van*

Van Brée, *Philippe* (DPB II) → Bree, *Philippe Jacques van*

Van Briggle, *Artus* (Falk) → VanBriggle, *Artus*

Van Brredael, *Joseph* (DPB II) → Bredael, *Joseph van*

Van der Brugghen, *Pieter* (der Ältere) → Verbruggen, *Pieter* (1615)

Van Brunt, *Henry* (DA XXXI; EAAm III) → VanBrunt, *Henry*

Van Brunt, *Jessie* (Falk) → VanBrunt, *Jessie*

Van Brunt, *R.* (Groce/Wallace) → VanBrunt, *R.*

Van Brunt and Howe → Howe, *Frank Maynard*

Van Bubrachen, *Niccolino* → Houbraken, *Niccolino van*

Van Buecken, *Jan* → Buken, *Jan van*

Van Buken, *Jan* → Buken, *Jan van*

Van Bulck, *Roger* (DPB II) → VanBulck, *Roger*

Van Buren, *A. A.* (Falk) → VanBuren, *A. A.*

Van Buren, *H.* (Mistress) → Magonigle, *Edith*

Van Buren, *Raeburn* (EAAm III; Falk) → VanBuren, *Raeburn*

Van Buren, *Richard* (ContempArtists) → VanBuren, *Richard*

Van Buren, *Stanbery* (Falk) → VanBuren, *Stanbery*

Van Buscom, *Jan-Willem* (DPB II) → Biscom, *Jan Willem van*

Van Buskirk, *Carl* → VanBuskirk, *Carl*

Van Buskirk, *Karl* (Falk) → VanBuskirk, *Carl*

Van Camp, *Camille* (DPB II) → Camp, *Camille J. B. van*

Văn Cao → Cao, *Văn*

Van Cau, painter, * 1937 Gent – B ▭ DPB II.

Van Cauwelaert, *Jean-Emile* → Cauwelaert, *Emiel Jan van*

Van Cauwelaert, *Jean-Emmile* (DPB II) → Cauwelaert, *Emiel Jan van*

Van Cauwenberg, *Adrianus Frans* (DPB II) → VanCauwenberg, *Adrianus Frans*

Van Cauwenberg, *Thomas* (DPB II) → VanCauwenberg, *Thomas*

Van Cauwenbergh, *Jeanne* (DPB II) → VanCauwenbergh, *Jeanne*

Van Cauwenbergh, *Joseph-Théodore* (Mabille; Nocq IV) → Vancouverberghen, *Joseph T.*

Van Cauwenberghe, *Christian* → Van Cau

Van Cauwenberghe, *Robert* (DPB II) → VanCauwenberghe, *Robert*

Văn Chiến → Chiến, *Văn*

Van Cina, *Theodore* (Hughes) → VanCina, *Theodore*

Van Cise, *Monona* (Hughes) → VanCise, *Monona*

Van Claire, *Hennequin* → Vanclaire, *Hennequin*

Van Cleef, *Augustus* (Falk) → VanCleef, *Augustus*

Van Cleef, *Jooris* → Cleve, *Joris van* (1559)

Van Cleemput, *Jean* (DPB II) → Cleemput, *Jean van*

Van Cleemputte, *Henri* (Delaire) → VanCleemputte, *Henri*

Van Cléemputte, *Lucien Tirte* → VanCléemputte, *Lucien Tirte*

Van Cleemputte, *Lucien-Tyrtée* (Delaire) → VanCléemputte, *Lucien Tirte*

Van Cléemputte, *Pierre Louis* → VanCléemputte, *Pierre Louis*

Van Cleemputte, *Pierre-Louis* (Delaire) → VanCléemputte, *Pierre Louis*

Van Clève, *Corneille* → Clève, *Corneille van*

Van Cleve, *Cornelis* (DPB II) → Cleve, *Cornelis van*

Van Cleve, *Eric* (Mistress) → VanCleve, *Helen Mann*

Van Cleve, *Helen* (EAAm III) → VanCleve, *Helen Mann*

Van Cleve, *Helen Mann* (Falk; Hughes) → VanCleve, *Helen Mann*

Van Cleve, *Jan* (3) (DPB II) → Cleve, *Jan van* (1646)

Van Cleve, *Joos* (DPB II) → Cleve, *Joos van*

Van Cleve, *Joris* (DPB II) → Cleve, *Joris van* (1559)

Van Cleve, *Kate* (EAAm III; Falk) → VanCleve, *Kate*

Van Cleve, *Marten* (1) (DPB II) → Cleve, *Marten van* (1527)

Van Cleve, *Nicolas* (DPB II) → Cleve, *Nicolas van*

Van Cleven, *Amaat* → Cleven, *Amaat van*

Van Coninxloo, *Cornelis* (1) (DPB II) → Coninxloo, *Cornelis van* (1498)

Van Coninxloo, *Cornnelis* (2) (DPB II) → Coninxloo, *Cornelis van* (1526)

Van Coninxloo, *Gillis* (3) (DPB II) → Coninxloo, *Gillis van* (1544)

Van Coninxloo, *Jan* (2) (DPB II) → Coninxloo, *Jan van* (1489)

Van Coninxxloo, *Hans* (1) (DPB II) → Coninxloo, *Hans van* (1540)

Van Conwemberg, *Jan Philips* → Thielen, *Jan Philip van*

Van Conwemberg, *Jean Philips* → Thielen, *Jan Philip van*

Van Coornhuuse, *Jacob* (DPB II) → Coornhuuse, *Jacob van den*

Van Cortbemde, *Balthasar* (DPB II) → Cortbemde, *Balthasar van*

Van Cortlandt, *Augustus* (Mistress) → VanCortlandt, *Katherine Gibson*

Van Cortlandt, *Katherine Gibson* (Falk) → VanCortlandt, *Katherine Gibson*

Van Cott, *Devey* (Mistress) → VanCott, *Fern H.*

Van Cott, *Dewey* (Falk) → VanCott, *Dewey*

Van Cott, *Fern H.* (Falk) → VanCott, *Fern H.*

Van Cott, *Herman* (Falk) → VanCott, *Herman*

Van Cotthem, *Robert* → Robin van Cotthem

Van Cotthem, *Robin* → Robin van Cotthem

Van Coudenberghe, *Jan* (DPB II) → Coudenberghe, *Jan van*

Van Court, *Franklin* (Falk) → VanCourt, *Franklin*

Van Court Brown, *Franklin* → VanCourt, *Franklin*

Van Coxcie, *Michiel* → Coxcie, *Michiel* (1497)

Van Craesbeeck, *François* (DPB II) → Craesbeeck, *François van*

Van Craesbeeck, *Josse* (DPB II) → Craesbeeck, *Joos van*

Van Cutsem, *Henri-Emile* (DPB II) → Cutsem, *Henri van*

Van Cuyc, *Frans* → Cuyck, *Frans van* (1640)

Van Cuyck, *Alphonse Edouard* (DPB II) → Cuyck, *Alphonse Edouard van*

Van Cuyck, *Antoine Hyppolyte* (DPB II) → VanCuyck, *Antoine Hyppolyte*

Van Cuyck, *Carolina Petronella* → Cuyck, *Carolina Petronella van*

Van Cuyck, *Edouard Johannes* (DPB II) → VanCuyck, *Edouard Johannes*

Van Cuyck, *Frans* (DPB II) → Cuyck, *Frans van* (1640)

Van Cuyck, *Jan* → Cuyck, *Jan van*

Van Cuyck, *Michel Julien* → VanCuyck, *Michel Julien*

Van Cuyck, *Michel Thomas Antoine* (DPB II) → Cuyck, *Michel Thomas Antoine van*

Van Cuyck, *Michel Thomas Séraphin* (DPB II) → Cuyck, *Michel Thomas Séraphin van*

Van Cuyck, *Octave Louis* (DPB II) → Cuyck, *Octave Louis van*

Văn Đa → Đa, *Văn*

Van Dael, *Jan* → Dalem, *Jan van*

Van Dael, *Jean-François* (DPB II) → Dael, *Jan-Frans van*

Van Daelem, *Jean* → Dalem, *Jan van*

Van Dale, *Hans* (DPB II) → Dale, *Joannes van* (1545)

Van Dale, *Jan* → Dalem, *Jan van*

Van Dale, *Walter* (1524) (Van Dale, Walter), carver, * Antwerpen (?), f. 2.1524 – GB ▭ Harvey.

Van Dalem, *Cornelis* (DPB II) → Dalem, *Cornelis van* (1530)

Van Dalen, *Jan* (1) (DPB II) → Dalem, *Jan van*

VAN DAM → Vandamme, *Roger Auguste Edmond*

Van Damme, *Anita-Erna* (DPB II) → Damme, *Anita-Erna van*

Van Damme, *Etienne* (DPB II) → **Damme,** *Etienne van*

Van Damme, *Frans* (DPB II) → **Damme,** *Frans van*

Van Damme, *Joan* → **VanDamme,** *Joan*

Van Damme, *Joseph* (DPB II) → **Damme,** *Joseph van*

Van Damme, *Suzanne* (DPB II) → **Damme,** *Suzanne van*

Van Damme-Sylva, *Emile* (DPB II) → **Damme-Sylva,** *Emile van*

Van Dantzig, *Rachel-Marguerite* (Edouard-Joseph III) → **Dantzig,** *Rachel van*

Van Dapels, *Philippe* (DPB II) → **Dapels,** *Philip van*

Van de Casteele, *Frans* → **Castello,** *Francesco da* (1540)

Van De Casteele, *Frans* (DPB II) → **Castello,** *Francesco da* (1540)

Van de Casteele, *Xavier* → **Van de Castelle,** *Xavier*

Van de Castelle, *Xavier,* lithographer, * 1816 or 1817 Belgien, l. 1861 – USA, B ⊡ Groce/Wallace; Hughes; Karel.

Van de Gehuchte, *Jan* (DPB II) → **Gehuchte,** *Jan van de*

Van de Kerckhove, *Léon* (DPB II) → **Kerckhove,** *Léon van de*

Van de Kerckhoven, *Jacob* (DPB II) → **Kerckhoven,** *Jacob van de*

Van de Kerkhove, *Fritz* (DPB II) → **Kerkhove,** *Frédéric Jean Louis van de*

Van de Kerkhove, *Jan* (DPB II) → **Kerkhove,** *Jean van de*

Van de Kerkhove, *Louise* (DPB II) → **Kerkhove,** *Louise*

Van de Kerkhove, *Marie-Louise* → **Kerkhove,** *Marie Louise*

Van de Kerkhove-De Ruyck, *Marie-Louise* (DPB II) → **Kerkhove,** *Marie Louise*

Van de Leene, *Jules* (DPB II) → **Leene,** *Jules van de*

Van de Moers, *Levin* → **Vandermère,** *Levin*

Van de Parteele, *H. V.* → **VandeParteele,** *H. V.*

Van de Peer, *Robert A.* (Ontario artists) → **VandePeer,** *Robert A.*

Van de Pere, *Anton* (DPB II) → **Pere,** *Anton van*

Van de Poele, *Florimond* (DPB II) → **Poele,** *Florimond van de*

Van de Putte, *Adrien* (DPB II) → **Putte,** *Adrien van de*

Van de Putte, *Gustave* (Karel) → **VandePutte,** *Gustave*

Van de Putte, *Jean* (DPB II) → **Putte,** *Jean Vande*

Van de Rivière → **Vandermère,** *Jean* (1548)

Van de Roije, *Joseph* (DPB II) → **Roije,** *Joseph van de*

Van de Spiegele, *Louis* (DPB II) → **Spiegele,** *Louis van de*

Van de Veegaete, *Julien* (DPB II) → **Veegaete,** *Julien van de*

Van de Velde, *Cornelius* (Grant) → **Velde,** *Cornelis van de*

Van de Velde, *Henry* (Karel) → **Velde,** *Henry van de*

Van de Velde, *Jo* (DPB II) → **Velde,** *Jo van de*

Van de Velde, *Louis* (Edouard-Joseph III) → **VandeVelde,** *Louis*

Van de Velde, *Pieter* (DPB II) → **Velde,** *Peter van de*

Van de Velde, *Serge* (DPB II) → **Velde,** *Serge van de*

Van de Velde, *W.,* watercolourist, f. after 4.7.1749 – ZA ⊡ Gordon-Brown.

Van de Velde, *Willem* (Gordon-Brown) → **Velde,** *Willem van de* (1633)

Van de Velde, *William* (1) (Grant) → **Velde,** *Willem van de* (1610)

Van de Velde, *William* (1633) (Grant) → **Velde,** *Willem van de* (1633)

Van de Velde, *Wim* (DPB II) → **Velde,** *Wim van de*

Van de Vivere, *Egide Charles Joseph* (DPB II) → **Vivere,** *Aegid Carl Joseph de*

Van de Vondel, *Victor* (DPB II) → **Vondel,** *Victor van de*

Van de Voorde, *Oscar-Henri* (DA XXXI) → **Voorde,** *Oscar van de*

Van de Vyvere, *Edmond* → **Vyvere,** *Edmond van de*

Van de Walle, *Eugénie* (DPB II) → **Walle,** *Eugenie van de*

Van de Walle, *Georges* (DPB II) → **Walle,** *Georges van de*

Van De Wallen-Pieterszin (DPB II) → van de **Wallen-Pieterszin**

Van de Weghe, *P.* (DPB II) → **Weghe,** *P. van de*

Van de Weld, *W.* → **VandeWeld,** *W.*

Van de Weyer, *Omer* (DPB II) → **Weyer,** *Omer van de*

Van de Winckel, *Emile* (DPB II) → **Winckel,** *Emile van de*

Van de Woestyne, *Gustave* (DPB II) → **Woestijne,** *Gustave van de*

Van de Woestyne, *Maxime* (DPB II) → **Woestijne,** *Maximilien van de*

Van de Wouwer, *Roger* (DPB II) → **Wouwer,** *Roger van de*

Van Delft, *John H.* (Falk) → **VanDelft,** *John H.*

Van Delft-D'Eyssel, *Eugène Louis* (DPB II) → **Delft-d'Eyssel,** *Eugène Louis van* (Baron)

Van den Abbeel, *Jan* (DPB II) → **Abbeel,** *Jan van den*

Van den Abeele, *Albijn* (DPB II) → **Abeele,** *Albijn van den*

Van den Abeele, *Herman* (DPB II) → **VandenAbeele,** *Herman*

Van den Abeele, *Josse-Sébastien* (DPB II) → **Abeele,** *Jodocus Sebastiaen van den*

Van den Abeele, *Remy* (DPB II) → **Abeele,** *Remy van den*

Van den Auber, *H.* (Johnson II) → **VandenAuber,** *H.*

Van den Berge, *Thieri,* copyist, * Groenendale, † 20.5.1420 – B ⊡ Bradley III.

Van den Bergh, *Adrian* (DPB II) → **Bergh,** *Adrian van den* (1849)

Van den Bergh, *Emile* (Delaire) → **VandenBergh,** *Emile*

Van den Bergh, *Jan* (DPB II) → **Bergh,** *Jan van den*

Van den Bergh, *Matthijs* (DPB I) → **Bergh,** *Matthys van den*

Van den Bergh, *Vikke,* painter, graphic artist, enamel artist, restorer, * 18.6.1876 Mechelen (Antwerpen), † 2.10.1953 Limoges (Haute-Vienne) – B, F ⊡ Edouard-Joseph III.

Van den Berghe, *Augustin* (DPB II) → **Berghe,** *Augustin van den*

Van den Berghe, *Caroline* (DPB II) → **Berghe,** *Caroline van den*

Van den Berghe, *Christoffel* (DPB II) → **Berghe,** *Christoffel van den*

Van den Berghe, *Frits* (DPB II) → **Berghe,** *Frits van den*

Van den Berghe, *Frits,* painter, master draughtsman, f. 1928 – B ⊡ Edouard-Joseph III.

Van den Berghe, *René* (DPB II) → **Berghe,** *René van den*

Van den Berghe, *Samuel* → **Montanus,** *Samuel*

Van den Berghen, *Albert Louis* (Falk) → **VandenBerghen,** *Albert Louis*

Van den Berghen, *Albert-Louis* (Karel) → **VandenBerghen,** *Albert Louis*

Van den Berghen, *Auguste* (Karel) → **VandenBerghen,** *Auguste*

Van den Bogaerde, *Donatien* (DPB II) → **Bogaerde,** *Donatien van den*

Van den Bogaert, *Jean-François* (Bauer/Carpentier VI, 1991) → **VandenBogaert,** *Jean-François*

Van den Bos, *Georges* (DPB II) → **Bos,** *Georges van den*

Van den Bosch, *Edouard Corneille* (DPB II) → **Bosch,** *Edouard Corneille van den*

Van Den Bossche, *Aert* (DPB II) → **VanDenBossche,** *Aert*

Van den Bossche, *Agnees* → **Bossche,** *Agnes van den*

Van den Bossche, *Agnes* (DPB II) → **Bossche,** *Agnes van den*

Van den Bossche, *Balthasar* (DPB II) → **Bossche,** *Balthasar van den*

Van den Bossche, *Georges* (DPB II) → **VanDenBossche,** *Georges*

Van den Bossche, *Gustave* (DPB II) → **VanDenBossche,** *Gustave*

Van den Bossche, *Hubert* (DPB II) → **Bossche,** *Hubert van den*

Van den Bossche, *Louis* (DPB II) → **VanDenBossche,** *Louis*

Van den Brande, *Gomarus* (DPB II) → **Brande,** *Gomaris van den*

Van den Broeck, *Bert* (DPB II) → **VandenBroeck,** *Bert*

Van den Broeck, *Clémence* (DPB II) → **Broeck,** *Clémence van den*

Van den Broeck, *Crispijn* (DPB II) → **Broeck,** *Crispin van den*

Van den Broeck, *Elias* (DPB II) → **Broeck,** *Elias van den*

Van den Broeck, *Hendrick* (DPB II) → **Broeck,** *Hendrick van den* (1530)

Van Den Broeck, *Téjo* (DPB II) → **VanDenBroeck,** *Téjo*

Van Den Broeck, *Théo* → **VanDenBroeck,** *Téjo*

Van den Broucke, *Joseph-Julien* (Delaire) → **VandenBroucke,** *Joseph-Julien*

Van Den Bruel, *Willem* (DPB II) → **Bruel,** *Willem van den*

Van den Bundel, *Willem* (DPB II) → **Bundel,** *Willem Willemsz. van den*

Van den Bussche, *Fernand* (Alauzen) → **VandenBussche,** *Fernand*

Van den Bussche, *Jacques,* painter, * 24.5.1925 Marseille – F ⊡ Alauzen.

Van den Bussche, *Jean Emmanuel* (DPB II) → **Bussche,** *Joseph Emanuel van den*

Van den Clite, *Lieven* (DPB II) → **Clite,** *Lievin van den*

Van den Daele, *Casimir* (DPB II) → **Daele,** *Casimir van den*

Van den Dale, *Gerard* → **Dale,** *Gerard van den*

Van Den Dries, *Maurits Jozef Eduard* (DPB II) → **Dries,** *Maurits Jozef Eduard van den*

Van den Driesche, *Marie-Odile* (Jakovsky) → **Driessche,** *Marie-Odile van den*

Van der Horst, *Nicolaes* (DPB II) →
Horst, *Nikolaus van der*
Van der Hoske → Rozsnyay, *Kálmán*
Van der Hoske, *Kálmán* → Rozsnyay,
Kálmán
Van der Hulst, *Jan* (DPB II) → Hulst,
Jan van der
Van der Hulst, *Jean-Baptiste* (DPB II) →
Hulst, *Jan Baptist van der*
Van der Hulst, *Pieter* (1) (DPB II) →
Hulst, *Pieter van der* (1575)
Van der Hulst, *Pieter* (2) (DPB II) →
Hulst, *Pieter van der* (1623)
Van der Hyde, *Jean* → Heyden, *Jan van
der* (1637)
Van der Kerche (Groce/Wallace) →
VanderKerche
Van der Lamen, *Christoffel Jacobszoon*
(DPB II) → Lamen, *Christoph Jacobsz.
van der*
Van der Lamen, *Jacob* (DPB II) →
Lamen, *Jacob van der*
Van der Lanen, *Gaspar* (DPB II) →
Lanen, *Jasper van der*
Van der Leck, *Bart* (ContempArtists) →
Leck, *Bart van der*
Van der Leepe, *Jan Anthonie* (DPB II)
→ Leepe, *Jan Anthonie van der*
Van der Linde, *Louis*, ivory painter,
f. 1882 – CDN ⌶ Harper.
Van der Linden, *Clara* (DPB II) →
Linden, *Clara van der*
Van der Linden, *Frédéric* (DPB II) →
Linden, *Frédéric van der*
van der Linden, *Gicelda*, painter, master
draughtsman, * Garanhuns, f. 1967
– BR ⌶ Cavalcanti II.
Van der Linden-De Vigne, *Louise* (DPB
II) → Linden, *Louise van der*
Van der Loo, *Jan* (DPB II) → Loo, *Jan
van der*
Van der Loo, *Marten* (DPB II) → Loo,
Marten van der
Van der Lyn, *Pieter* → Vanderlyn, *Pieter*
Van der Marck, *Jan* (Dickason
Cederholm) → VanderMarck, *Jan*
Van der Meiren, *Jan-Baptist* (DPB II) →
Meiren, *Jan Baptist van der*
Van der Meulen, *Adam François* (DPB
II) → Meulen, *Adam Frans van der*
Van der Meulen, *Edmond* (DPB II) →
Meulen, *Edmond van der*
Van der Meulen, *John Ferdinand* →
VanderMeulen, *John Ferdinand*
Van der Meulen, *Pieter* (1) (DPB II) →
Meulen, *Pieter van der* (1599)
Van der Meulen, *Pieter* (2) (DPB II) →
Meulen, *Pieter van der* (1638)
Van der Meulen, *Simon* (DPB II) →
Meulen, *Simon van der* (1699)
Van der Meulen, *Steve* (DPB II) →
Meulen, *Steven van der*
Van der Mijn, *Agatha* (Waterhouse 18.Jh.)
→ VanderMijn, *Agatha*
Van der Mijn, *Andreas* (Waterhouse
18.Jh.) → Mijn, *Andreas van der*
Van der Mijn, *Cornelia* (Waterhouse
18.Jh.) → Mijn, *Cornelia van der*
Van der Mijn, *Frans* (Waterhouse 18.Jh.)
→ Mijn, *Frans van der*
Van der Mijn, *George* (Waterhouse 18.Jh.)
→ Mijn, *George van der*
Van der Mijn, *Herman* (Waterhouse
18.Jh.) → Mijn, *Herman van der*
Van der Mijn, *Heroman* → Mijn,
Herman van der
Van der Mijn, *Robert* (Waterhouse 18.Jh.)
→ VanderMijn, *Robert*
Van Der Mont, *Deodatus* → Delmont,
Deodat

Van der Neer, *Pellegrino* → Valdenero,
Pellegrino
Van der Nüll, *Eduard* (DA XXXI) →
Nüll, *Eduard van der*
Van der Oudera, *Pierre Jean* (DPB II)
→ Ouderaa, *Pierre Jean van der*
Van der Paas, *Emilie* (Falk) →
VanderPaas, *Emilie*
Van der Plaetsen, *Jean* (DPB II) →
Plaetsen, *Jan Gillis van der*
Van der Plaetsen, *Jean* (DPB II) →
Plaetsen, *Julien Bernard van der*
Van der Plas, *Pieter* (DPB II) → Plas,
Pieter van der (1619)
Van der Poel, *Priscilla Paine* (EAAm III;
Falk) → VanderPoel, *Priscilla Paine*
Van der Pyuyl, *Gerard* (Waterhouse
18.Jh.) → Puyl, *Louis François Gerard
van der*
Van der Pyuyl, *Louis François* → Puyl,
Louis François Gerard van der
Van der Schelden, *Lieven* (DPB II) →
Schelden, *Paul van der*
Van der Schrieck, *Daniel* (DPB II) →
Schrieck, *Daniel van der*
Van der Sloot, *Jentje* (Jakovsky) → Sloot,
Jentje van der
Van der Smissen, *Dominicus* (Waterhouse
18.Jh.) → Smissen, *Dominicus van der*
Van der Smissen, *Leo* (DPB II) →
Smissen, *Leo van der*
Van der Stappen, *Charles* (DA XXXI) →
Stappen, *Charles van der*
Van der Stappen, *Charles Pierre* (DPB
II) → Stappen, *Charles van der*
Van der Star, *François* → Stella,
François (1563)
Van Der Steen, *Germain* (ELU IV
(Nachtr.)) → Vandersteen, *Germain*
Van der Stel (KVS) → VanderStel
Van der Sterre, *François* → Stella,
François (1563)
Van der Stock, *Ignace* (DPB II) →
Stock, *Ignatius van der*
Van der Stockt, *Vrancke* (DPB II) →
Stockt, *Vrancke van der*
Van der Straet, *Jan* (DPB II) → Straet,
Jan van der
Van der Straeten, *Georges* (DPB II) →
Jooris von Gent
Van der Straeten, *Jan-Baptist* (DPB II)
→ Straeten, *Jan van der*
Van der Swaelmen, *Louis* (DA XXXI) →
Swaelmen, *Louis van der*
Van der Syp, *François* (DPB II) → Syp,
François van der
Van der Taelen, *Michel* (Neuwirth II) →
VanderTaelen, *Michel*
Van der Ulft, *Jakob* (Grant) → Ulft,
Jacob van der
Van der Vaart, *John* (Waterhouse 18.Jh.)
→ Vandervaart, *John*
Van der Veer, *Mary* (Falk) →
VanderVeer, *Mary*
Van der Velde, *Cornelius* (Waterhouse
18.Jh.) → Velde, *Cornelis van de*
Van der Velde, *Hanny* (Falk) →
VanderVelde, *Hanny*
Van der Velde, *Henri* (DPB II) → Velde,
Henry van de
Van der Velde, *Henry* (DA XXXI) →
Velde, *Henry van de*
Van der Velde, *Willem* (1633) (Waterhouse
18.Jh.) → Velde, *Willem van de* (1633)
Van der Velde, *Willem* (1667) (Waterhouse
18.Jh.) → Velde, *Willem van de* (1667)
Van Der Ven, *Johannes* → Ven, *Johannes
Antonius van der*
Van der Vin, *Paul* (DPB II) → Vin, *Paul
Vander*

Van der Vinne, *Jan* (Grant) → Vinne,
Jan van der (1663)
Van der Voort, *Michel-Pierre* (Lami 18.Jh.
II) → Voort, *Michiel van der* (1704)
Van der Voort, *Michiel Frans* (DPB II)
→ Voort, *Michiel Frans van der*
Van der Westhuyzen, *J. M.* (Falk) →
VanderWesthuyzen, *J. M.*
Van der Weyde, *Harry F.* →
VanderWeyde, *Harry F.*
Van der Weyden, *Goossen* (DPB II) →
Weyden, *Goossen van der*
Van der Weyden, *Harry* (Falk) →
VanderWeyden, *Harry F.*
Van der Weyden, *Harry F.* (Wood) →
VanderWeyden, *Harry F.*
Van der Weyden, *Pierre* (DPB II) →
Weyden, *Peter van der*
Van der Weyden, *Rogier* (DPB II;
PittItalQuattroc) → Weyden, *Rogier
van der* (1399)
Van der Wielen, *Evylin* (LZSK) →
Wielen, *Evylin van der*
Van der Wielen, *F. A.* (DPB II) →
Wielen, *F. A. van der*
Van der Woerd, *Bart* (Falk) →
VanderWoerd, *Bart*
Van der Zee, *James* (DA XXXI; Falk;
Krichbaum) → VanderZee, *James*
Van Derek, *Anton* (Falk) → VanDerek,
Anton
Van Dervoodt, *René* (DPB II) →
Dervoodt, *René van*
Van Dervort, *Annie M.* (Hughes) →
VanDervort, *Annie M.*
Van Destratin, *Émile* (Karel) →
VanDestratin, *Émile*
Van Deynem, *Antoon* → Deynum, *Antoon
van*
Van Deynem, *Guilliam* → Deynum,
Guilliam van
Van Deynem, *Willem* → Deynum,
Guilliam van
Van Deynen, *Antoon* (DPB II) →
Deynum, *Antoon van*
Van Deynen, *Guilliam* (DPB II) →
Deynum, *Guilliam van*
Van Deynen, *Jan-Baptist* (DPB II) →
Deynum, *Jan Baptist van*
Van Deynen, *Willem* → Deynum,
Guilliam van
Van Deynum, *Antoon* → Deynum, *Antoon
van*
Van Deynum, *Guilliam* → Deynum,
Guilliam van
Van Deynum, *Jan-Baptist* → Deynum,
Jan Baptist van
Van Deynum, *Willem* → Deynum,
Guilliam van
Van Dieghem, *Joseph* (DPB II) →
Dieghem, *Joseph van*
Van Diepenbeeck, *Abraham* (DPB II) →
Diepenbeeck, *Abraham van*
Van Diest, *Adriaan* (Grant) → Diest,
Adriaen van
Van Diest, *Adriaen* → Diest, *Adriaen van*
Van Diest, *Jean-Baptiste* (DPB II) →
Diest, *Jan Baptist van*
Van Diest, *Johan* → Diest, *Johan van*
Van Dijcke, *Léopold* (DPB II) → Dijcke,
Léopold van
Van Dijk, *Wim L.* (EAAm III) → Dijk,
Willem Leendert van
Van Doel, *Adriaen* → Verdoel, *Adriaen*
(1620)
Van Doesburg, *Théo* (ContempArtists;
Edouard-Joseph III) → Doesburg, *Theo
van*

Van Dongen, *Kees* (ContempArtists; Edouard-Joseph III) → **Dongen,** *Kees van*

Van Dooren, *Edmond* (DPB II) → **Dooren,** *Edmond van*

Van Doormaal, *Théo* (DPB II) → **Doormael,** *Théo van*

Van Doorslaer, *Etienne* (DPB II) → **Doorslaer,** *Etienne van*

Van Doort, *M.* (Groce/Wallace) → **VanDoort,** *M.*

Van Doren, *Achille* (DPB II) → **Doren,** *Achille van*

Van Doren, *Benoît-Marc* (Hardouin-Fugier/Grafe) → **Doren,** *Benoit van*

Van Doren, *Charles-François-Clément* (Hardouin-Fugier/Grafe) → **Doren,** *Charles-François Clément van*

Van Doren, *François-Frédéric* (Hardouin-Fugier/Grafe) → **Doren,** *François-Frédéric van*

Van Doren, *Harold Livingston* (Falk) → **VanDoren,** *Harold Livingston*

Van Doren, *Nicolaes Emiel* (DPB II) → **Doren,** *Emile van*

Van Doren, *Raymond* (DPB II) → **Doren,** *Raymond van*

Van Dormael, *Marie-Louise* (DPB II) → **Dormael,** *Marie Louise van*

Van Dorne, *A.* (DPB II) → **Dorne, A.** *van*

Van Dorne, *François* (DPB II) → **Dorne,** *François van*

Van Dorssen, *G.* (Falk) → **VanDorssen,** *G.*

Van Dorsser, *Adrien,* architect, * 1866 Niederlande, l. after 1895 – NL, CH ▭ Delaire.

Van Dorsser, *Jean-Corneille* (Delaire) → **Dorsser,** *Jean-Corneille van*

Van Douw, *Simon* (DPB II) → **Douw,** *Simon Johannes van*

Van Dresser, *William* (Falk) → **VanDresser,** *William*

Van Driessche, *C.* (DPB II) → **Driessche, C.** *van*

Van Driessche, *Marcel* (DPB II) → **Driessche,** *Marcel van*

Van Drival, *Eugène François* (Marchal/Wintrebert) → **Drival,** *Eugène François van*

Van Droogen (DPB II) → van **Droogen**

Van Droskey, *M.* (Falk) → **VanDroskey, M.**

Van Duffelen, *Elisabeth* (Ontario artists) → **VanDuffelen,** *Elisabeth*

Van Dusen, *Raymund C.,* painter, book art designer, photographer, * 8.4.1949 Montreal (Quebec) – CDN ▭ Ontario artists.

Van Duvenede, *Marcus* (DPB II) → **Duvenede,** *Marcus van*

Van Duzee, *Kate Keith* (Falk) → **VanDuzee,** *Kate Keith*

Van Dyck (der kleine) → **Zyl,** *Gerard Pietersz. van*

Van Dyck, *Albert* (DPB II) → **Dyck,** *Albert van*

Van Dyck, *Andries* (DPB II) → **Dyck,** *Andries van*

Van Dyck, *Anthony* (Waterhouse 16./17.Jh.) → **Dyck,** *Anton van*

Van Dyck, *Antoon* (DPB II; PittItalSeic) → **Dyck,** *Anton van*

Van Dyck, *Henri* (DPB II) → **Dyck,** *Henri van*

Van Dyck, *James* (EAAm III; Groce/Wallace) → **VanDyck,** *James*

Van Dyck, *Joséphine* (DPB II) → **Dyck,** *Joséphine van*

Van Dyck, *Pauline* (DPB II) → **Dyck,** *Pauline van*

Van Dyck, *Peter* (EAAm III) → **VanDyck,** *Peter*

Van Dyck de la miniature → **Hall,** *Peter Adolf*

Van Dyke, *Ella* (Dyke, Ella van), painter, * 9.2.1910 Schenectady (New York) – USA ▭ EAAm III; Falk; Vollmer V.

Van Eck, *Rinaldo* (DPB II) → **Eck,** *Rinaldo van*

Van Eecke, *Constantin* (DPB II) → **Eecke,** *Constantin van*

Van Eeckele, *Jan* (DPB II) → **Eeckele,** *Jan van*

Van Eeckeren, *Joseph* (DPB II) → **Eeckeren,** *Joseph van*

Van Eeckeren, *Joseph,* painter, * 1895 Antwerpen, l. 1970 – B ▭ Jakovsky.

Van Eepoel, *Henri* (DPB II) → **Eepoel,** *Henri van*

Van Eertvelt, *Andries* (DPB II) → **Artvelt,** *Andries van*

Van Egmont, *Justus* (DPB II) → **Egmont,** *Justus van*

Van Ehrenberg, *Willem Schubert* (DPB II) → **Ehrenberg,** *Wilhelm van*

Van Ek, *Eve Drewelowe* (Falk) → **VanEk,** *Eve Drewelowe*

Van Elburght, *Jan* (DPB II) → **Elburcht,** *Hans van der*

Van Elk, *Ger* (ContempArtists; EAPD) → **Elk,** *Ger van*

Van Elk, *Gerard Pieter* → **Elk,** *Ger van*

Van Elstraete, *Adolphe* (DPB II) → **Elstraete,** *Adolphe van*

Van Elten, *Hendrik Dirk Kruseman* (EAAm III) → **Kruseman van Elten,** *Hendrik Dirk*

Van Elven, *Peter T.,* painter, f. 1864 – NL, P ▭ Pamplona V.

Van Elzen, *Staf* (DPB II) → **Elzen,** *Staf van*

Van Engelen, *Antoine-François-Louis* (Karel) → **Engelen,** *Louis van*

Van Engelen, *Cornelis* (DPB II) → **Engelen,** *Cornelis van*

Van Engelen, *Louis* (DPB II) → **Engelen,** *Louis van*

Van Engelen, *Peter* (DPB II) → **Engelen,** *Peter van*

Van Engelen, *Piet* (DPB II) → **Engelen,** *Piet van*

Van Eppe, *Cora A.* (Hughes) → **VanEppe,** *Cora A.*

Van Erain, *Phelippe* → **Erein,** *Philippe van*

Van Erain, *Philippot* → **Erein,** *Philippe van*

Van Erein, *Philippot* (Beaulieu/Beyer) → **Erein,** *Philippe van*

Van Erps, *Engelbert* (DPB II) → **Erps,** *Engelbert van*

Van Ertreyck, *Edouard* (DPB II) → **Ertreyck,** *Eduard van*

Van Es, *Jacob* (DPB II) → **Es,** *Jacob Fopsen van*

Van Esbroeck, *Edouard* → **Esbroeck,** *Edouard van*

Van Esbroeck, *Egide* (DPB II) → **Esbroeck,** *Edouard van*

Van Esche, *Paul* (DPB II) → **Esche,** *Paul van*

Van Espen, *C. Félix* (DPB II) → **Espen, C. Félix** *van*

Van Espen, *Jean-Marie* (DPB II) → **Espen,** *Jean-Marie van*

Van Essen, *Hans* (DPB II) → **Essen,** *Hans van*

Van Essen, *Jan* (DPB II) → **Essen,** *Jan van*

Van Evera, *Caroline* (Hughes) → **VanEvera,** *Caroline*

Van Everbroeck, *Frans* (DPB II) → **Everbroeck,** *Frans van*

Van Everen, *Jay* (Falk) → **VanEveren,** *Jay*

Van Eyck, *Hubert* (DPB II) → **Eyck,** *Hubert van*

Van Eyck, *Jan* (DPB II; PittItalQuattroc) → **Eyck,** *Jan van* (1390)

Van Eyck, *Jan* (DPB II) → **Eyck,** *Jan* (1626)

Van Eyck, *Jan Carel* (DPB II) → **Eyck,** *Jan Carel van*

Van Eyck, *Kaspar* (DPB II) → **Eyck,** *Kasper van*

Van Eyck, *Lambert* (DPB II) → **Eyck,** *Lambert*

Van Eyck, *Nicolaas* (1) (DPB II) → **Eyck,** *Nicolaas van* (1617)

Van Eyck, *Nicolaas* (2) (DPB II) → **Eyck,** *Nicolaas van* (1646)

Van Eyck, *Veronica* (DizBolaffiScult) → **Eyck,** *Veronica van*

Van Eycken, *Jean-Baptiste* (DPB II) → **Eycken,** *Jan Baptist van*

Van Eycken, *Jean-Baptiste* (DPB II) → **Eycken,** *Jean-Baptiste*

Van Falens, *Carel* (DPB II) → **Falens,** *Carel van*

Van Favoren, *J. H.* (Groce/Wallace) → **VanFavoren,** *J. H.*

Van Felson, *Arthur,* decorator, fresco painter, f. 1876, l. 1878 – CDN ▭ Harper.

Van Frankendaal, *Nicholas* (Gordon-Brown) → **Frankendaal,** *Nicolaes van*

Van Gaelen, *Alexander* (Grant; Waterhouse 18.Jh.) → **Gaelen,** *Alexander van*

Van Gangalen, *J.* (Wood) → **VanGangalen,** *J.*

Van Gastel, *Jean-François* (DPB II) → **Gastel,** *François van*

Van Geelen, *Pauline* (Schidlof Frankreich) → **Geenen,** *Pauline van*

Van Geelkercke, *Nicolaes* → **Geylekerck,** *Nicolaes*

Van Geert, *François* (DPB II) → **Geert,** *François van*

Van Gegerfelt, *Wilhelm* (Delouche) → **Gegerfelt,** *Wilhelm von*

Van Geit, *François* (DPB II) → **Geit,** *François van*

Van Gelder, *Eugène Joseph* (DPB II) → **Gelder,** *Eugène van*

Van Gelder, *Jan* (DPB II) → **Gelder,** *Jan van* (1621)

Van Geluwe, *Ludovic* (DPB II) → **Geluwe,** *Ludovic van*

Van Genechten, *Edmond* (DPB II) → **Genechten,** *Edmond van*

Van Gent, *Cock* → **VanGent,** *Cock*

Van Ghestele, *Marcus* (DPB II) → **Ghestele,** *Marc van*

Van Ghindermollen, *P.* (DPB II) → **Ghindermollen, P.** *van*

Van Giedergom, *Josephus Franciscus* (DA XXXI) → **Giedergom,** *Josephus Franciscus van*

Van Giel, *Frans* (DPB II) → **Giel,** *Frans van*

Van Gils, *Quirin* (DPB II) → **Gils,** *Quiryn van*

Van Gindertael, *Emile* → **Gindertael,** *Emil van*

Van Gindertael, *Roger* (DPB II) → **Gindertael,** *Roger van*

Van Gindertael, *Thomas* (DPB II) →
Gindertael, *Thomas van*

Van Gingelen, *Jacques* (DPB II) →
Gingelen, *Jacques van*

Van Gobbelschroy, *Bernard* (DPB II) →
Gobbelschroy, *Bernard van*

Van Gogh, *Vincent* (EAPD; Hardouin-
Fugier/Grafe) → **Gogh,** *Vincent van*

Van Goolen, *Tony* (DPB II) → **Goolen,**
Tony van

Van Gorder, *Luther Emerson* (Falk) →
VanGorder, *Luther Emerson*

Van Gorp, *Désiré,* master draughtsman,
* 1830 Turnhout, l. 1.1867 – B, MEX
⊐ Karel.

Van Graft-Blackstock, *Dawn B.* → **Van
Graft-Blackstock,** *Dawn Beverly*

Van Graft-Blackstock, *Dawn Beverly,*
painter, * 22.9.1944 Montreal (Quebec)
– CDN ⊐ Ontario artists.

Van Grieken, *Jef* (DPB II) → **Grieken,**
Jef van

Van Gucht, *José* (DPB II) → **Gucht,**
José van

Van Gunten, *Adele* (Falk) → **VanGunten,**
Adele

Van Haaken, *Alexander* (?) → **Haecken,**
Alexander van

Van Haecht, *Tobias* → **Verhaecht,** *Tobias*

Van Haecken, *Alexander* → **Haecken,**
Alexander van

Van Haelen, *Henri* (DPB II) → **Haelen,**
Henri van

Van Haerde, *Jos* (DPB II) → **Haerde,**
Jos van

Van Haesebrouck, *Marc* → **Marcase**

Van Haesebrouck, *Marc dit Marcase* →
Marcase

Van Haesendonck, *Georges* (DPB II) →
Haesendonck, *Georges van*

Van der Hagen, *Alexander* (Gunnis) →
VanderHagen, *Alexander*

Van der Hagen of Shrewsbury, sculptor,
* about 1732, † 1790 – GB ⊐ Gunnis.

Van Hal, *Jacob* (DPB II) → **Hal,** *Jacob
van*

Van Halen, *Francisco de Paula* (Cien
años XI) → **Halen,** *Francisco de Paula
van*

Van Halen, *Peter* (DPB II) → **Halen,**
Peter van

Van Halle, *F. J.* (Hughes) → **VanHalle,**
F. J.

Van Ham, *Eugénie* (DPB II) → **Ham,**
Eugénie van

Van Hamme, *Alexis* (DPB II) → **Hamme,**
Alexis van

Van Hamme, *Justus* (DPB II) → **Hamme,**
Justus van

Van Hammée, *Antoine* (DPB II) →
Hammée, *Antoine van*

Van Hanselaere, *Pierre* (DPB II) →
Hanselaere, *Pieter van*

Van Hante, *Aug.* (VanHante, Aug.),
goldsmith, * 1852 or 1853, l. 15.2.1892
– USA ⊐ Karel.

Van Harlingen, *Jean* (Watson-Jones) →
VanHarlingen, *Jean*

Van Hase, *David* (Groce/Wallace) →
VanHase, *David*

Van Hasselt, *Willem* (Schurr I) →
Hasselt, *Willem van*

Van Hasz-Greulich, *Margarethe* →
Greulich, *Margarete*

Van Haute, *Alexander* (DPB II) →
Haute, *Alexander van*

Van Haver, *Rik* (DPB II) → **Haver,** *Rik
van*

Van Haverbeke, *Eugénie* (DPB II) →
Haverbeke, *Eugénie van*

Van Havermaet, *Charles* (Wood) →
VanHavermaet, *Charles*

Van Havermaet, *P.* (Wood) →
Havermaet, *Piet van*

Van Havermaet, *Pieter* (DPB II) →
Havermaet, *Piet van*

Van Hecke, *Willem* (DPB II) → **Hecke,**
Willem van

Van Heede, *Vigor* (DPB II) → **Heede,**
Vigor van

Van Heede, *Willem* (DPB II) → **Heede,**
Willem van

Van Heemskerck, *E.* → **VanHeemskerck,**
E.

Van Heerde, *Hendrik,* watercolourist,
* 1858, † 1919 – ZA ⊐ Gordon-Brown.

Van Heerswingels, *Aimé* (DPB II) →
Heerswingels, *Aimé van*

Van Hees, *Elena* (EAAm III; Merlino) →
VanHees, *Elena*

Van Hees, *F.* → **VanHees,** *F.*

Van Heesvelde, *Hippoliet* (DPB II) →
Heesvelde, *Hippoliet van*

Van Hei, *Jan-Baptist* (DPB II) → **Heil,**
Jan Baptist van

Van Hei, *Leo* (DPB II) → **Heil,** *Leo van*

Van Heil, *Daniel* (DPB II) → **Heil,**
Daniel van (1604)

Van Heil, *Théodore* (DPB II) → **Heil,**
Théodore van

Van Helmont, *Jan* (DPB II) → **Helmont,**
Jan van

Van Helmont, *Matheus* (DPB II) →
Helmont, *Mattheus van*

Van Helmont, *Zeger Jacob* (DPB II) →
Helmont, *Zeger Jacob van*

Van Helsdingen, *C. W.,* master
draughtsman, f. after 1879 – ZA
⊐ Gordon-Brown.

Van Helsingen, *A.,* master
draughtsman (?), f. about 1880 – ZA
⊐ Gordon-Brown.

Van Hemelryck, *Jean-Louis* (DPB II) →
Hemelryck, *Jean Louis van*

Van Her, *Carlo* (DPB II) → **Her,** *Carlo
van*

Van Herck, *Jacob Melchior* (DPB II) →
Herck, *Melchior*

Van Herlam, *Simon* (DPB II) → **Herlam,**
Simon van

Van Herp (Maler-Familie) (DPB II) →
Herp, *Hendrik van* (1589)

Van Herp (Maler-Familie) (DPB II) →
Herp, *Hendrik van* (1602)

Van Herp, *Hendrik* (3) (DPB II) →
Herp, *Hendrik van* (1619)

Van Herp, *Nicolaas* (DPB II) → **Herp,**
Nicolaes van

Van Herp, *Willem* (1) (DPB II) → **Herp,**
Willem van (1614)

Van Hersecke, *Frans* (DPB II) →
Hersecke, *Frans van*

Van Hersecke, *Jan-Baptist* (DPB II) →
Hersecke, *Joannes Baptist van*

Van Herssen, *Alexander* (DPB II) →
Herssen, *Alexander van*

Van Hier (Johnson II; Wood) → **VanHier**

Van Hier, *Joachim* (Schurr II) →
Hierschl-Minerbi, *Joachim*

Van Hirtum, *Marianne* (DPB II) →
Hirtum, *Marianne van*

Van Hoeck, *Pieter* (DPB II) → **Hoeck,**
Pieter van (1626)

Van Hoeg, *Joseph* (DPB II) → **Hoeg,**
Jozef van

Van Hoey, *Joseph Ignace* (DPB II) →
Hoey, *Joseph Ignace van*

Van Hoeydonck, *Paul* (DA XXXI; DPB
I) → **Hoeydonck,** *Paul van*

Van Hoeynorst, *Jean* (Audin/Vial II) →
Hoeynorst, *Jean van*

Van Holder, *Franz* (DPB II) → **Holder,**
Frans van

Van Holsbeek, *Albert* (DPB II) →
Holsbeek, *Albert van*

Van Hoof, *Jef* (DPB II) → **Hoof,** *Jef van*

Van Hoogstraaten, *Samuel* →
Hoogstraten, *Samuel van* (1626)

Van Hook, *George M.* (Tatman/Moss) →
VanHook, *George M.*

Van Hook, *Nell* (Falk) → **VanHook,** *Nell*

Van Hoorde, *Ernest* (DPB II) → **Hoorde,**
Ernest van

Van Hoorn, *C.* (Van Hoorn, C.
(Mademoiselle)), flower painter, f. 1882
– GB ⊐ Pavière III.2.

Van Hooste, *Jef* (DPB II) → **Hooste,** *Jef
van*

Van Horn, *Lucretia* (Hughes) →
VanHorn, *Lucretia*

Van Horn, *Margaret* (Hughes) →
VanHorn, *Margaret*

Van Horne, *William Cornelius* (Harper) →
VanHorne, *William Cornelius*

Van Houbracken, *Jan* → **Houbraken,**
Giovanni van

van Houbracken, *Jan* (PittItalSeic) →
Houbraken, *Giovanni van*

Van Houbraken, *Jan* (DPB II) →
Houbraken, *Giovanni van*

Van Houbraken, *Nicola* (DPB II) →
Houbraken, *Niccolino van*

Van Houteano (Groce/Wallace) →
VanHouteano

Van Houten, *Barbara Elisabeth* (Pavière
III.2) → **Houten,** *Barbara Elisabeth van*

Van Houten, *F.* (DPB II) → **Houten,** *F.
van* (1601)

Van Houten, *Georges* (DPB II) →
Houten, *Georges van*

Van Houten, *Raymond F.* (Falk) →
VanHouten, *Raymond F.*

Van Houten, *S. Mesdag* (Madame)
(Pavière III.2) → **Mesdag,** *Sina*

Van Houten, *Th.* (DPB II) → **Houten,** *T.
van*

Van Hove, *Edmond* (DPB II) → **Hove,**
Edmond van

Van Hove, *Hubert* (DPB II) → **Hove,**
Hubertus van (1814)

Van Hove, *Joseph* (DPB II) → **Hove,**
Joseph van

Van Hove, *Philippe* (DPB II) → **Hove,**
Philippe van

Van Hove, *Victor François Guillaume*
(DPB II) → **Hove,** *Victor François
Guillaume van*

Van Hoy, *Nikolas* (DPB II) → **Hoy,**
Nikolaus van (1631)

Van Hoye, *Paul* (DPB II) → **Hoye,** *Paul
van*

Van Huffel, *Albert* (DA XXXI) → **Huffel,**
Albert van

Van Huffel, *Pierre* (DPB II) → **Huffel,**
Peter van

Van Hulle, *Anselmus* (DPB II) → **Hulle,**
Anselmus van

Van Hulle, *Hendrik* (DPB II) → **Hulle,**
Hendrik van

Van Hulsdonck, *Gillis* (DPB II) →
Hulsdonck, *Gillis van*

Van Hulsdonck, *Jacob* (DPB II) →
Hulsdonck, *Jacob van*

Van Humbeeck, *Pierre* (DPB II) →
Humbeeck, *Pierre van*

Van Humbeeck-Piron, *Maria* (DPB II) →
Humbeeck, *Maria van*

Van Husen, *John* (Groce/Wallace) →
VanHusen, *John*

Van Marcke-Robert, *Julie* (DPB II) → **Marcke,** *Julie van*

Van Mark, *Emile* → **Marcke,** *Emile van*

Van Mark, *Parthenia* (Falk) → **VanMark,** *Parthenia*

Van Marsenille, *Emiele* (DPB II) → **Marsenille,** *Emiel van*

Van Mastenbroek, *Johan-Hendrik* (Mak van Waay) → **Mastenbroek,** *Johan Hendrik van*

Van Mechelen, *Albert* (DPB II) → **Mechelen,** *Albert van*

Van der Meer, *A.*, painter, f. before 1641 – NL ▭ ThB XXXIV.

Van der Meer, *Catharina* → **Van der Meer,** *Catrina*

Van der Meer, *Catrina*, painter, f. 1675 – NL ▭ ThB XXXIV.

Van Meer, *Charlest* (DPB II) → **Meer,** *Charles van*

Van der Meer, *H.*, painter, f. 1694 – NL ▭ ThB XXXIV.

Van Meer, *Hendrik*, painter, * about 1585 or 1586 Lier, l. 1609 – NL ▭ ThB XXXIV.

Van der Meer, *Johann*, figure painter, portrait painter, * about 1640 (?) Schoonhoven, † 1.7.1692 Vreeswijk – NL ▭ ThB XXXIV.

Van Meirvenne, *Alfons* (DPB II) → **Meirvenne,** *Alfons van*

Van Melkebeke, *Jaak* (DPB II) → **Melkebeke,** *Jaak van*

Van Melle, *Hendrik* (DPB II) → **Melle,** *Hendrik van*

Van der Meulen, *John Ferdinand* (Gunnis) → **VanderMeulen,** *John Ferdinand*

Van der Meulen, *Laurent* (Gunnis) → **Meulen,** *Laurent van der*

Van Meunincxhove, *Jan-Baptist* (DPB II) → **Meunincxhove,** *Jan Bapt. van*

Van Meyer, *Michael* (Hughes) → **VanMeyer,** *Michael*

Van Middel, *Maurice* (DPB II) → **Middel,** *Maurice van*

Van Middelere, *Gérard*, copyist, f. 1342 – D ▭ Bradley III.

Van Mieghem, *Eugeen Karel* (DPB II) → **Mieghem,** *Eugeen van*

Van Mil, *Alphons* → **VanMil,** *Alphonsus Maria Wilhelmus Margaretha*

Van Mil, *Alphonsus Maria Wilhelmus Margaretha* (Ontario artists) → **VanMil,** *Alphonsus Maria Wilhelmus Margaretha*

Van Millett, *George* (Falk) → **VanMillett,** *George*

Van Minderhout, *Hendrik* (DPB II) → **Minderhout,** *Hendrik van*

Van Moer, *F. B.* (Wood) → **VanMoer,** *F. B.*

Van Moer, *H.* (DPB II) → **Moer,** *H. van*

Van Moer, *Jean-Baptiste* (DPB II) → **Moer,** *Jean-Baptiste van*

Van Moer, *M.* (DPB II) → **Moer,** *M. van*

Van Moerkercke, *Jan* (2) (DPB II) → **Moerkercke,** *Jean van*

Van Moerkercke, *Jan-Baptist* (1) (DPB II) → **Moerkercke,** *Jan-Baptist van*

Van Moerkercke, *Joos* (DPB II) → **Moerkercke,** *Joos van*

Van Moerkercke, *Pieter* (DPB II) → **Moerkercke,** *Pieter van*

Van Mol, *Pieter* (DPB II) → **Mol,** *Pieter van* (1599)

Van Mol, *Pieter* (DPB II) → **Mol,** *Pieter van* (1906)

Van Monk, *E.* (Grant; Johnson II; Wood) → **VanMonk,** *E.*

Van Montfort, *Franz* (DPB II) → **Montfort,** *Franz van*

Van Munster, *Jan* (ContempArtists) → **Münster,** *Jan van*

Van Myerhop, *Frans* → **Cuyck,** *Frans van* (1640)

Van Name, *George W.* (Groce/Wallace) → **VanName,** *George W.*

Van Nazareth, *Herman* (DPB II) → **Nazareth,** *Herman van*

Van Negre, *Mathieu* (DPB II) → **Negre,** *Mathieu van*

Van Nerven (Lami 18.Jh. II) → **Nerven,** *Cornelis van* (1696)

Van Nes, *Cornelis* → **Claesz,** *Cornelis* (1578)

Van Ness, *C. W.* (Falk) → **VanNess,** *C. W.*

Van Ness, *Frank Lewis* (Falk) → **VanNess,** *Frank Lewis*

Van Neste, *Alfred* (DPB II) → **Neste,** *Alfred Joseph Auguste van*

Van Neste, *Jean André* (DPB II) → **Neste,** *Jean André van*

Van Nevele, *Lucas* (DPB II) → **Nevele,** *Lucas van*

Van Niederheim, *Philippot (?)* → **Erein,** *Philippe van*

Van Niekerk, *Sarah* → **VanNiekerk,** *Sarah*

Van Nieucasteel, *Nicolas* → **Neufchâtel,** *Nicolas*

Van Nieulandt, *Adriaen* (DPB II) → **Nieulandt,** *Adriaen van* (1587)

Van Nieulandt, *Jacob* (DPB II) → **Nieulandt,** *Jacob van*

Van Nieulant, *Willem* (DPB II) → **Nieulandt,** *Willem van* (1584)

Van Nimmen, *Pierre-Guillaume* (Lami 18.Jh. II) → **Nimmen,** *Pierre-Guillaume van*

Van Noevele, *Josse* (DPB II) → **Noevele,** *Josse van*

Van Noort, *Adam* (DPB II) → **Noort,** *Adam van*

Van Noort, *Lambert* (DPB II) → **Noort,** *Lambert van*

Van Norden, *John H.* (Groce/Wallace) → **VanNorden,** *John H.*

Van Norden, *Virginia* (Hughes) → **VanNorden,** *Virginia*

Van Norman, *D. C.* (Mistress) (Groce/Wallace) → **VanNorman,** *D. C.*

Van Norman, *Wvelyn* (Falk) → **VanNorman,** *Wvelyn*

Van Nost, *John* (Strickland II) → **Nost,** *Jan van* (1726)

Van Nostrand, *Henry* (Groce/Wallace) → **VanNostrand,** *Henry*

Van Noten, *Jean* (DPB II) → **Noten,** *Jean van*

Van Nufel, *Corneille-Lemens* (Brune) → **VanNufel,** *Corneille-Lemens*

Van Nuffel de Wijckhuyse, *Ange* (DPB II) → **Nuffel de Wijckhuyse,** *Ange van*

Van Offel, *Edmond* (DPB II) → **Offel,** *Edmond van*

Van Olst, *J.* (Waterhouse 18.Jh.) → **VanOlst,** *J.*

Van Oorschot, *Frans* (DPB II) → **Oorschot,** *Frans van*

Van Oost, *Dominique Joseph* (DPB II) → **Oost,** *Dominique Joseph van*

Van Oost, *Frans* (DPB II) → **Oost,** *Frans van*

Van Oost, *Jacob* (1) (DPB II) → **Oost,** *Jacob van* (1601)

Van Oost, *Jacob* (2) (DPB II) → **Oost,** *Jacob van* (1637)

Van Oost, *Willem* (DPB II) → **Oost,** *Willem van*

Van Oosten, *Frans* (DPB II) → **Oosten,** *Frans van*

Van Oosten, *Isaak* (DPB II) → **Oosten,** *Izaak van*

Van Oosten, *Jan* (DPB II) → **Oosten,** *Jan van* (1634)

Van Oppen, *Katie* (EAAm III; Merlino) → **VanOppen,** *Katie*

Van Opstal, *Anton* (DPB II) → **Opstal,** *Anton van*

Van Opstal, *Gaspar Jacob* (1) (DPB II) → **Opstal,** *Kaspar Jacob van* (1654)

Van Opstal, *Gaspar Jacob* (2) (DPB II) → **Opstal,** *Kaspar Jacob van* (1654/1717)

Van Opstal, *Michiel* (DPB II) → **Opstal,** *Michiel van*

Van Order, *Grace Howard* (Falk) → **VanOrder,** *Grace Howard*

Van Orley, *Bernard* (DPB II) → **Orley,** *Bernard van*

Van Orley, *Everard* (DPB II) → **Orley,** *Everard van* (1491)

Van Orley, *Jan* (DPB II) → **Orley,** *Jan van*

Van Orley, *Jérôme* (3) (DPB II) → **Orley,** *Hieronymus van* (1739)

Van Orley, *Pierre* (DPB II) → **Orley,** *Peter van*

Van Orley, *Richard* (2) (DPB II) → **Orley,** *Richard van*

Van Orley, *Valentin* (DPB II) → **Orley,** *Valentin van*

Van Orman, *John A.* (Falk) → **VanOrman,** *John A.*

Van Ornum, *Willard* (Falk) → **VanOrnum,** *Willard*

Van Os (Bradley III) → **Os van**

Van Os, *Gerhard J.* (Grant) → **VanOs,** *Gerhard J.*

Van Os, *J.-J.-G.* (Neuwirth Lex. II) → **Os,** *Georgius Jacobus Johannes van*

Van Os, *Tony* (DPB II) → **Os,** *Tony van*

Van Osdel, *John Mills* (DA XXXI) → **VanOsdel,** *John Mills*

Van Osselen, *H.* → **Kleijntes-Van Osselen,** *H.*

Van Ottenfeld, *A.* (Hughes) → **VanOttenfeld,** *A.*

Van Oudenhoven, *Joseph* (DPB II) → **Oudenhoven,** *Joseph van*

Van der Oudera, *Piet Jan* (DA XXXI) → **Ouderaa,** *Pierre Jean van der*

Van Outrijve, *Robie* (DPB II) → **Outrijve,** *Robie van*

Van Overbeeke, *Michel François* (Scheen II) → **Overbeeke,** *Michel François van*

Van Overbeke, *Adriaen* (DPB II) → **Overbeke,** *Adriaen van*

Van Overbeke, *Pauwels* (DPB II) → **Overbeke,** *Pauwels van*

Van Overschee, *Pieter* (DPB II) → **Overschee,** *Pieter van*

Van Overstraeten, *Henri Désiré Louis* (DA XXXI; DPB II) → **Overstraeten,** *Hendrik Desiderius Lodewyk van*

Van Overstraeten, *War* (DPB II) → **Overstraeten,** *Wav Edouard van*

Van Pappelendam, *Laura* (Falk) → **VanPappelendam,** *Laura*

Van Parnegh, *Clara W.*, painter, f. 1904 – USA ▭ Falk.

Van de Parteele, *H. V.* (Hughes) → **VandeParteele,** *H. V.*

Van Parys, *Louise* (Edouard-Joseph III) → **VanParys,** *Louise*

Van Parys, *Marie Fernande* → **VanParys,** *Marie Fernande*

Van Parys-Driesten, *Marie-Fernande* (Edouard-Joseph III) → **VanParys,** *Marie Fernande*

Van Pelt, *Ellen Warren* (Falk) → **VanPelt,** *Ellen Warren*

Van Pelt, *John V.* → **VanPelt,** *John V.*

Van Pelt, *John-V.* (Delaire) → **VanPelt,** *John V.*

Van Pelt, *John V.* (Falk) → **VanPelt,** *John V.*

Van Pelt, *Margaret V.* (Falk) → **VanPelt,** *Margaret V.*

Van Pennen, *Theodore* (Gunnis) → **VanPennen,** *Theodore*

Van Plattenberg, *Matheus* (DPB II) → **Plattenberg,** *Matthieu van*

Van Poelenburg, *Cornelius* (Grant) → **Poelenburg,** *Cornelis van*

Van Poelvoorde, *Colette* (DPB II) → **Poelvoorde,** *Colette van*

Van Pulaere, *Pierre* (Beaulieu/Beyer) → **Pulaere,** *Pierre van*

Van Puylenboeck, *Jan* (DPB II) → **Puyenbroeck,** *Jan van*

Van Raalte, *C.* (Mistress) (Wood) → **VanRaalte,** *Charles* (Mistress)

Van Raalte, *Charles* (Mistress) (Foskett) → **VanRaalte,** *Charles* (Mistress)

Van Raalte, *David* (Falk) → **VanRaalte,** *David*

Van Rab → **Brúgola,** *Rodolfo Alfredo*

Van Raemdonck, *Désiré* (DPB II) → **Raemdonck,** *Désiré van*

Van Raemdonck, *Georges* (DPB II) → **Raemsdonck,** *George van*

Van Rantwych, *Bernhard* (PittItalCinqec) → **Rantvic,** *Bernardo*

Van Raveschot, *J. C. F.* (DPB II) → **Raveschot,** *J. C. F. van*

Van Reesbroeck, *Jacob* (DPB II) → **Reesbroeck,** *Jacob van*

Van Reeth, *Pierre Jean-Baptiste van* (DPB II) → **Reeth,** *Pierre Jean-Bapt. van*

Van Regemorter, *Ignace Joseph Pierre* (DPB II) → **Regemorter,** *Ignatius Jozef Pieter van*

Van Regemorter, *Petrus Johannes* (DPB II) → **Regemorter,** *Petrus Johannes van*

Van Regemorter, *Aloïs* (DPB II) → **Regermorter,** *Aloïs van*

Van Reijschoot, *Anna Margaretha* (DPB II) → **Reijschoot,** *Anna Margaretha van*

Van Reijsschoot, *Anne-Marie* (DPB II) → **Reysschoot,** *Anna Maria van*

Van Reijsschoot, *Emmanuel* (DPB II) → **Reysschoot,** *Emanuel Petrus Franciscus van*

Van Reijsschoot, *Jean Emmanuel* (DPB II) → **Reysschoot,** *Johannes Emanuel van*

Van Reijsschoot, *Pieter* (DPB II) → **Reysschoot,** *Petrus Johannes van*

Van Reijsschoot, *Pieter Norbert* (DPB II) → **Reysschoot,** *Petrus Norbertus van*

Van Remsdyke, *Andreas* → **Rijmsdyck,** *Andreas van*

Van Renen, *Jacob,* watercolourist, f. about 1760, l. 1772 – ZA ▭ Gordon-Brown.

Van Renselaer, *R. Schuyler* (Hughes) → **VanRenselaer,** *R. Schuyler*

Van Reuth, *Edward Felix Charles* (Falk) → **VanReuth,** *Edward Felix Charles*

Van Reymerswaele, *Marinus* (DPB II) → **Reymerswaele,** *Marinus van*

Van Reysen, *Grondal* (DPB II) → **Reysen,** *Grondal van*

Van Riel, *Franz,* painter, * 1880 Rom, † 1951 Buenos Aires – RA ▭ EAAm III.

Van Rigoults, *Jan Philips* → **Thielen, Jan** *Philip van*

Van Rigoults, *Jean Philips* → **Thielen,** *Jan Philip van*

Van Rijmsdyck, *Andreas* → **Rijmsdyck,** *Andreas van*

Van Rijmsdyck, *Jan* → **Rijmsdyck,** *Jan van*

Van Rijswijck, *Jan* (DPB II) → **Rijswijck,** *Jan van*

Van Rillaer, *Jan* (1) (DPB II) → **Rillaer,** *Jan van* (1518)

Van Rillaer, *Jan* (2) (DPB II) → **Rillaer,** *Jan van* (1547)

Van Roekens, *Arthur Meltzer* (Mistress) → **Roekens,** *Paulette van*

Van Roekens, *Paule-Victorine-Jeanne* (Karel) → **Roekens,** *Paulette van*

Van Roekens, *Paulette* (EAAm III; Falk) → **Roekens,** *Paulette van*

Van Roesthoven, *Gautier* (DPB II) → **Roesthoven,** *Gautier van*

Van Rogger, *Roger* (Alauzen) → **Rogger,** *Roger van*

Van Rome, *Jan* (DPB II) → **Roome,** *Jan van* (1498)

Van Romme, *Jehan* (Beaulieu/Beyer) → **Romme,** *Jehan van* (1480)

Van Rompuy, *Wim* (DPB II) → **Rompuy,** *Wim van*

Van Roome, *Jan* → **Roome,** *Jan van* (1498)

Van Roose, *Charles* (DPB II) → **Roose,** *Charles van*

Van Roosmaelen, *Frans* (DPB II) → **Roosmaelen,** *Frans van*

Van Roost, *Maurice* (DPB II) → **Roost,** *Maurice van*

Van Rosen, *Robert* (Falk) → **VanRosen,** *Robert*

Van Rosen, *Robert E.* (EAAm III) → **VanRosen,** *Robert*

Van Rossem, *Joe* (DPB II) → **Rossem,** *Joe van*

Van Roy, *Dolf* (DPB II) → **Roy,** *Dolf van*

Van Roy, *Peter* (DPB II) → **Roy,** *Peter van*

Van Roy, *Philippe* (DPB II) → **Roy,** *Philippe van* (1701)

Van Ruith, *Horace* (Johnson II; Wood) → **Ruith,** *Horace van*

Van Ruyckevelt, *Ronald* → **VanRuyckevelt,** *Ronald*

Van Ruyssevelt, *Jozef* (DPB II) → **Ruyssevelt,** *Jozef van*

Van Ryder, *Jack* (Falk; Samuels) → **VanRyder,** *Jack*

Van Rymsdijck, *Andreas* → **Rijmsdyck,** *Andreas van*

Van Rymsdijk, *Andreas* → **Rijmsdyck,** *Andreas van*

Van Rymsdyck, *Jan* → **Rijmsdyck,** *Jan van*

Van Rymsdyk, *Andreas* → **Rijmsdyck,** *Andreas van*

Van Rymsdyk, *Jan* → **Rijmsdyck,** *Jan van*

Van Ryne, *I.* (Gordon-Brown) → **Ryne,** *Jan van*

Van Ryne, *Jan* → **Ryne,** *Jan van*

Van Ryne, *Johannes* → **Ryne,** *Jan van*

Van Ryssel → **Gachet,** *Paul*

Van Rysselberghe, *Octave* (DA XXXI) → **Rysselberghe,** *Octave Joseph van*

Van Rysselberghe, *Théo* (DPB II) → **Rysselberghe,** *Theo van*

Van Rysselberghe, *Théophile* (DA XXXI) → **Rysselberghe,** *Theo van*

Van Ryzen, *Paul* (Falk) → **VanRyzen,** *Paul*

Van Saamen, *Edmond* (Delaire) → **Saamen,** *Edmond van*

Van Saene, *Jan* (DPB II) → **Saene,** *Jan van*

Van Saene, *Maurits* (DPB II) → **Saene,** *Maurits van*

Van Sant, *Tom* → **VanSant,** *Tom*

Van Santvoord, *Anna T.* (Falk) → **VanSantvoord,** *Anna T.*

Van Santvoort, *Anthonie* → **Santvoort,** *Anthonie*

Van Santvoort, *Jacob Philipp* (DPB II) → **Sandvoort,** *Philipp van*

Van Sassebrouck, *Achiel* (DPB II) → **Sassenbrouck,** *Achiel van*

Van Savoy, *Karel* (DPB II) → **Savoy,** *Carel van*

Van Schendel, *Petrus* (DPB II; Johnson II) → **Schendel,** *Petrus van*

Van Schepdael, *Charles* (Karel) → **VanSchepdael,** *Charles*

Van Schoick, *J. A.* (Groce/Wallace) → **VanSchoick,** *J. A.*

Van Schoor, *Guilliam* (DPB II) → **Schoor,** *Guilliam van*

Van Schoor, *Lucas* (DPB II) → **Schoor,** *Lucas van*

Van Schoor, *Ludwig* (DPB II) → **Schoor,** *Ludwig van*

Van Scoy, *Claire* (Hughes) → **VanScoy,** *Claire*

Van Scriven, *Lloyd* (Mistress) → **VanScriven,** *Pearl Aiman*

Van Scriven, *Pearl Aiman* (Falk) → **VanScriven,** *Pearl Aiman*

Van Scriver, *Pearl Aiman* (EAAm III) → **VanScriven,** *Pearl Aiman*

Van Seben, *Henri* (DPB II; Wood) → **Seben,** *Henri van*

Van Semens, *Balthasar* (DPB II) → **Semens,** *Balthazar van*

Van Severdonck, *Joseph* (DPB II) → **Severdonck,** *Joseph van*

Van Severen, *Dan* (DPB II) → **Severen,** *Dan van*

Van Sheck, *Sidney W. Jirousek* (Falk) → **Sheck,** *Sidney W. J. van*

Van Siberecht, *Willem* (DPB II) → **Siberecht,** *Willem van*

Van Sickle, *Adolphus* (EAAm III; Groce/Wallace) → **VanSickle,** *Adolphus*

Van Sickle, *J. N.* (Groce/Wallace) → **VanSickle,** *J. N.*

Van Sickle, *Selah* (EAAm III; Groce/Wallace) → **VanSickle,** *Selah*

Van Siclers, *Engelbert* (DPB II) → **Siclers,** *Ingelbert Liévin van*

Van Sloun, *Frank J.* (Falk) → **VanSloun,** *Frank Joseph*

Van Sloun, *Frank Joseph* (Hughes) → **VanSloun,** *Frank Joseph*

Van Slyck, *Wilma Lucile* (Falk) → **VanSlyck,** *Wilma Lucile*

Van Snick, *Philippe* (DPB II) → **Snick,** *Philippe van*

Van Soelen, *Theodore* (EAAm III; Falk; Samuels; Vollmer IV) → **VanSoelen,** *Theodore*

Van Soens, *Eric* (DPB II) → **Soens,** *Eric van*

Van Soest, *Louis W.* (Wood) → **Soest,** *Louis Willem van*

Van Soire, *Hennequin* → **Vanclaire,** *Hennequin*

Van Somer, *Bernard* (DPB II) → **Somer,** *Barent van* (1572)

van Somer, *Hendrick* (PittItalSeic) → **Somer,** *Hendrick van*

Van Somer, *Paul* (DPB II; Waterhouse 16./17.Jh.) → **Somer,** *Paul van* (1576)

Van Sompel, Willy (DPB II) → Sompel, Willy van

Van Son, Hadrian (?) → Vauson, Hadrian

Van Son, Jans Frans (DPB II) → Son, Jan Frans van

Van Son, Joris (DPB II) → Son, Joris van

Van Spaendonck, Corneille (Hardouin-Fugier/Grafe) → Spaendonck, Cornelis van

Van Spaendonck, Cornelis (DPB II) → Spaendonck, Cornelis van

Van Spaendonck, Gérard (Hardouin-Fugier/Grafe) → Spaendonck, Gerardus van

Van Spangen (Gunnis) → VanSpangen

Van Stalbempt, Adriaen (DPB II) → Stalbemt, Adriaen van

Van Stalbemt, Adrian → Stalbemt, Adriaen van

Van Stalbent, Adrian (Grant) → Stalbemt, Adriaen van

Van Stampart, Frans (DPB II) → Stampart, Frans van

Van Stavoren (Groce/Wallace) → VanStavoren

Van Steenkiste, Eugeen (DPB II) → Steenkiste, Eugène van

Van Steenwegen, Gustave (DPB II) → Steenwegen, Gustave van

Van Steenwinkel, Antoine (DPB II) → Steenwinkel, Anthonie van

Van Steenwyck, Hendrik (1) (DPB II) → Steenwyck, Hendrick van (1550)

Van Steenwyck, Hendrik (2) (DPB II) → Steenwyck, Hendrick van (1580)

Van der Stein, John (Gunnis) → VanderStein, John

Van Stijnvoort, Justin → Stevo, Jean

Van Stijnvoort, Justin dit Jean Stevo → Stevo, Jean

Van Stockum, Hilda (Falk) → VanStockum, Hilda Geralda

Van Stockum, Marlin (Mistress) → VanStockum, Hilda Geralda

Van Straaten, Hendrik (Grant) → Straaten, Hendrik van der

Van Streachen, Arnold (Waterhouse 18.Jh.) → VanStreachen, Arnold

Van Strydonck, Guillaume (DPB II) → Strydonck, Guillaume van

Van Swearingen, Eleanore Maria (Falk) → VanSwearingen, Eleanore Maria

Van Sycel, Bessie → VanSycel, Bessie

Van Thielen, Anna Maria (DPB II) → Thielen, Anna Maria van

Van Thielen, Jan Philips (DPB II) → Thielen, Jan Philip van

Van Thielen, Maria Theresia (DPB II) → Thielen, Maria Theresia van

Van Thielen-Rigoults, Jan Philips → Thielen, Jan Philip van

Van Thienen, Paul (DPB II) → Thienen, Paul van

Van Thulden, Theodoor (DPB II) → Thulden, Theodor van

Van Tieghem, Gerard (DPB II) → Tieghem, Gerard van

Van Tierendorf, Jérémie (DPB II) → Tierendorf, Jeremias

Van Tilborgh, Gillis (DPB II) → Tilborgh, Gillis van

Van Tours, Armand (DPB II) → Tours, Armand van

Van Troyen, Henri-Pierre-Louis, photographer, * 1844 Brüssel, l. 1.1867 – B, MEX ⌑ Karel.

Van Trump (Grant) → Trump, van

Van Trump, Rebecca (Falk) → VanTrump, Rebecca

Van Tuerenhout, Jef (DPB II) → Tuerenhout, Jef van

Van Tyne, Peter (Falk) → VanTyne, Peter

Van Uden (Maler-Familie) (DPB II) → Uden, Adriaen van

Van Uden (Maler-Familie) (DPB II) → Uden, Arnoldus van

Van Uden (Maler-Familie) → Uden, Artus van

Van Uden (Maler-Familie) (DPB II) → Uden, Jacob van

Van Uden (Maler-Familie) (DPB II) → Uden, Peter van (1553)

Van Uden (Maler-Familie) (DPB II) → Uden, Peter van (1673)

Van Uden, Lucas (DPB II) → Uden, Lucas van

Van Utrecht, Adriaen (DPB II) → Utrecht, Adriaen van

Van Valckenborch (Künstler-Familie) (DPB II) → Valckenborch, Gerardt van

Van Valckenborch (Künstler-Familie) (DPB II) → Valckenborch, Gillis van (1599)

Van Valckenborch (Künstler-Familie) (DPB II) → Valckenborch, Hendrik van

Van Valckenborch (Künstler-Familie) (DPB II) → Valckenborch, Johan Jakob van

Van Valckenborch (Künstler-Familie) (DPB II) → Valckenborch, Martin van (1565)

Van Valckenborch, Frederik (DPB II) → Valckenborch, Frederik van

Van Valckenborch, Gillis (1) (DPB II) → Valckenborch, Gillis van (1570)

Van Valckenborch, Lucas (DPB II) → Valckenborch, Lucas van

Van Valckenborch, Marten (1) (DPB II) → Valckenborch, Martin van (1534)

Van Valckenborch, Marten (3) (DPB II) → Valckenborch, Martin van (1580)

Van Valkenburgh, Peter (Falk; Hughes) → VanValkenburgh, Peter

Van Valthe, David → Velthem, David van

Van Vechten, Carl → VanVechten, Carl

Van Veen, Pieter (Falk) → Veen, Pieter Van (1875)

Van Veen, Stuyvesant (EAAm III; Falk) → VanVeen, Stuyvesant

Van Veerendael, Frans → Veerendael, Frans

Van Veerendael, Nicolaes (DPB II) → Veerendael, Nicolaes van

Van Velde, Bram (ContempArtists) → Velde, Abraham Gerardus van

Van der Velden, P. (Wood) → Velden, Petrus van der

Van Velpen, Roelof, painter, f. 1501 – B, P ⌑ Pamplona V.

Van Ven, Gertrude (DPB II) → Ven, Gertrude van

Van Vlasselaer, Julien (DPB II) → Vlasselaer, Julien van

Van Vleck, Durbin (Groce/Wallace; Hughes) → VanVleck, Durbin

Van Vleck, Natalie (Falk) → VanVleck, Natalie

Van Vloten, François (Karel) → VanVloten, François

Van Voast, Virginia Remsen (Falk) → VanVoast, Virginia Remsen

Van Volxum, Jean-Baptist (DPB II) → Volsum, Jean-Bapt. Van

Van Voorhees, Edward Meredith (Tatman/Moss) → VanVoorhees, Edward Meredith

Van Voorhees, Linn (Falk) → VanVoorhees, Linn

Van Voorhis, Daniel (EAAm III) → VanVoorhis, Daniel

Van Vorst, Garrett W. (Falk) → VanVorst, Garrett W.

Van Vorst, Marie (Falk) → VanVorst, Marie

Van del Vort, Michiel → Voort, Michiel van der (1704)

Van Vranken, Garrett (Hughes) → VanVranken, Garrett

Van Vreckom, Auguste (DPB II) → Vreckom, August van

Van Vuchelen, Odile (DPB II) → Vuchelen, Odile van

Van Vyve, Lucien (DPB II) → Vyve, Lucien van

Van Waeyenbergh (Lami 18.Jh. II) → Waeyenberghe, Ignace Joseph

Van Wagenem, Hubert (Delaire) → VanWagenem, Hubert

Van Wagenen, Elizabeth Vass (Falk) → VanWagenen, Elizabeth Vass

Van Wagner, Clayton (Hughes) → VanWagner, Clayton

Van Wart, Ames (Falk; Samuels) → VanWart, Ames

Van Wechelen, Jan (DPB II) → Wechelen, Jan van

Van Weezendonk, Nora (DPB II) → Weezendonk, Nora van

Van Wel, Jean (DPB II) → Wel, Jean van

Van de Weld, W. (Wood) → VandeWeld, W.

Van Werveke, Georg (Falk) → VanWerveke, Georg

Van Westerhout, Arnold (DPB II) → Westerhout, Arnold van

Van Westerhout, Giuseppe → Westerhout, Giuseppe van

Van Westerhout, Raffaele → Westerhout, Raffaele van

Van Wetter-Marcelis (Madame) (Neuwirth II) → Wetter-Marcelis van

Van Weydeveld, Léonard → Léonard, Agathon

Van Wie, Carrie (Hughes) → VanWie, Carrie

Van Wieck, Nigel → VanWieck, Nigel

Van Willis, A. → Willis, Edmund Aylburton

Van Winghe, Joos (DPB II) → Winghe, Jodocus van

Van Winghen, Jérémias (DPB II) → Winghe, Jeremias van

Van Winkle, Emma F. (Hughes) → VanWinkle, Emma F.

Van Winkle, Evelyn (Falk) → VanWinkle, Evelyn

Van Wittel, Gaspar (PittItalSettec) → Wittel, Gaspar Adriaensz van

Van de Woestyne, Gustave (DA XXXI) → Woestijne, Gustave van de

Van Wolf, Henry (EAAm III; Falk) → VanWolf, Henry

Van Worrell, A. B. (Grant; Johnson II; Wood) → VanWorrell, Abraham Bruiningh

Van Worrell, Abraham Bruiningh → VanWorrell, Abraham Bruiningh

Van Wouw, Anton (Gordon-Brown) → Wouw, Antoon van

Van Wueluwe, Hendrik (DPB II) → Wueluwe, Heynderick van

Van Wueluwe, Jan (DPB II) → Wueluwe, Jan van

Van Wulfskerke, Cornélie (DPB II) → Wulfskerke, Cornèlie van

Van Wyck, Willem (DPB II) → Wyck, Willem van

Van Wyk, *Enrique* (EAAm III) → **Wyk,** *Enrique van*

Van Wyngaart, *Hen* (Gordon-Brown) → **VanWyngaart,** *Hen*

Van Young, *Oscar* (EAAm III; Falk) → **VanYoung,** *Oscar*

Van Ysendyck, *Antoon* (DPB II) → **Ysendyck,** *Antoon van*

Van Ysendyck, *Jules-Jacques* (DA XXXI) → **Ysendyck,** *Jules van*

Van Ysendyck, *Léon Jean* (DPB II) → **Ysendyck,** *Léon Jean van*

Van Zandt, *C. A.* (Hughes) → **VanZandt,** *C. A.*

Van Zandt, *Hilda* (Falk; Hughes) → **VanZandt,** *Hilda*

Van Zandt, *Origen A.* (Falk) → **VanZandt,** *Origen A.*

Van Zandt, *Thomas K.* (Groce/Wallace) → **VanZandt,** *Thomas K.*

Van Zandt, *W. Thompson* (Groce/Wallace) → **VanZandt,** *W. Thompson*

Van Zanten, *Giovanni* → **Vasanzio,** *Giovanni*

Van Zevenbergen, *Georges* (DPB II) → **Zevenberghen,** *Georges Antoine van*

Van Zoom, *Gijsbrecht* (DPB II) → **Soom,** *Gisebrecht van*

Van Zoomeren, *Barend* → **Somer,** *Barent van* (1572)

Van Zoomeren, *Bernaert* → **Somer,** *Barent van* (1572)

Van Zoon, *Adriaen* → **Vauson,** *Hadrian*

Van Zoon, *Hadrian(?)* → **Vauson,** *Hadrian*

Van Zoon, *Jan Frans* → **Son,** *Jan Frans van*

Van Zwaervelde, *Jan* (DPB II) → **Zwaervelde,** *Jan van*

Vana, *Franz,* painter, graphic artist, * 18.8.1951 Bad Tatzmannsdorf (Burgenland) – A ▭ Fuchs Maler 20.Jh. IV; List.

VanAalten, *Jacques* (Van Aalten, Jacques), painter, * 12.4.1907 Antwerpen – USA, B, NL ▭ Falk.

Vaňáč, *Jan,* lithographer, * 24.2.1844 Písek, † 22.7.1902 Prag – CZ ▭ Toman II.

Vaňáč, *Otakar,* painter, graphic artist, * 17.5.1878 Děčín, l. 1934 – CZ ▭ Toman II.

Vanacker, *J.,* miniature painter, f. about 1800 – A ▭ Schidlof Frankreich.

VanAcker-VanderMeersch, *Jeanne* (Van Acker-Van der Meersch, Jeanne), watercolourist, decorative painter, * 1870 Gent, † 1947 – B ▭ DPB II.

VanAckere, *H.* (Van Ackere, H.), landscape painter, f. 1801 – B ▭ DPB II.

Vanacore, *Frank,* painter, graphic artist, * 27.10.1907 Philadelphia (Pennsylvania) – USA ▭ Falk.

Vanadia, *Giuseppe Bartolo,* painter, * 8.10.1909 Tortorici – I ▭ Comanducci V.

Vanaecken, *Josef* → **Aken,** *Josef van*

VanAerden, *Willem* (Van Aerden, Willem), painter, master draughtsman, sculptor, * 1912 Heverlee – B ▭ DPB II.

Vanag, *Ilga Rudol'fovna* (ChudSSSR II) → **Vanaga,** *Ilga*

Vanaga, *Ilga* (Vanag, Ilga Rudol'fovna), porcelain artist, * 13.4.1928 Stameriena – LV ▭ ChudSSSR II.

Vanags, *Aleksandrs,* architect, * 5.3.1873 Loesern, † 19.3.1919 Riga – LV ▭ ArchAKL.

Vanaise, *Gustave* (DPB II; Schurr VI; ThB XXXIV) → **Vanaise,** *Gustave Antoine Marie*

Vanaise, *Gustave Antoine Marie* (Vanaise, Gustave), portrait painter, * 24.10.1854 Gent, † 20.7.1902 Brüssel – B, I ▭ DPB II; Schurr VI; ThB XXXIV.

VanAkelijnen, *Roger* (Van Akelijnen, Roger), engraver(?), * 1948 Antwerpen – B ▭ DPB II.

VanAlen, *William* (Van Alen, William), architect, * 1882 or 1888 Brooklyn (New York), † 24.5.1954 New York – USA ▭ DA XXXI; EAAm III.

VanAllen, *Gertrude Enders* (Van Allen, Gertrude Enders; Lafon, Gertrude Van Allen), painter, artisan, * 15.10.1897 Brooklyn (New York), l. 1947 – USA ▭ EAAm II; Falk.

Vanalstine, *Carrie,* designer, f. 1893 – CDN ▭ Harper.

VanAlstine, *Mary J.* (Van Alstine, Mary J.), painter, * 1878 Chicago (Illinois), l. 1947 – USA ▭ Falk.

VanAlstyne, *Archibald C.* (Van Alstyne, Archibald C.), steel engraver, f. 1857, l. 1859 – USA ▭ Groce/Wallace.

Vānamāli, sculptor, f. 1732 – IND ▭ ArchAKL.

Vananderoye, *Sylvia,* painter, cartoonist, * 31.12.1953 Hasselt – CH ▭ KVS.

Vananti, *Giuseppe,* sculptor, * Saluzzo, f. 1884, l. 1893 – I ▭ Panzetta.

Vanarden, *George,* artist(?), * about 1806, l. 1860 – USA ▭ Groce/Wallace.

Vanarelli, *Mario,* decorator, stage set designer, * 21.10.1917 Buenos Aires – RA ▭ EAAm III; Merlino.

VanArii, *Pietro* (Van Arii, Pietro), goldsmith, clockmaker, f. 6.7.1720 – I ▭ Bulgari I.3/II.

VanArldale, *Ruth* (Van Arldale, Ruth), illustrator, f. 1919 – USA ▭ Falk.

VanArsdale, *Arthur* (Van Arsdale, Arthur), painter, f. 1927 – USA ▭ Falk.

Vanarsky, *Jack,* assemblage artist, architect, * 1936 Général Roca – RA ▭ ArchAKL.

Vanart, *Nicolas,* gold beater, minter, f. 1766, l. 1786 – F ▭ Nocq IV.

Vanart, *Pierre-Jacques,* gold beater, f. 1750, l. 1786 – F ▭ Nocq IV.

Vanartsdalen, *James,* engraver, * about 1811, l. after 1860 – USA ▭ Groce/Wallace.

Vanas, *Niina,* painter, * 30.6.1906 Taipale (Viinijärvi) – SF ▭ Kuvataiteilijat.

Vanas, *Virpi,* painter, * 17.1.1935 Seinäjoki – SF ▭ Kuvataiteilijat.

VanAsdale, *Walter* (Van Asdale, Walter), illustrator, f. 1919 – USA ▭ Falk.

Vanasque, *Galliot,* painter, f. 1448, l. 1463 – I, F ▭ Schede Vesme IV.

VanAssche, *Petrus* (Van Assche, Petrus), painter, * 1897 Laeken, l. 1946 – B ▭ DPB II.

Vănătoru, *George* → **Vînătoru,** *Gheorghe*

Vânătoru, *George* (ThB XXXIV) → **Vînătoru,** *Gheorghe*

Vănătoru, *Gh. N. Gh.* → **Vînătoru,** *Gheorghe*

Vănătoru, *Gheorghe* (Barbosa) → **Vînătoru,** *Gheorghe*

VanAusdall, *Wealtha Barr* (Van Ausdall, Wealtha Barr), portrait painter, lithographer, * Franklin, f. 1940 – USA ▭ Falk.

VanBael, *Geneviève* (Van Bael, Geneviève), painter, * 1936 Turnhout – B ▭ DPB II.

VanBakel, *Tinus* (Van Bakel, Tinus), painter, * 1939 Eindhoven – B, NL ▭ DPB II.

Vanballe, *Jacques,* goldsmith, f. 22.11.1689, l. 1715 – F ▭ Nocq IV.

VanBelleghem, *Jos* (Van Belleghem, Jos), painter, master draughtsman, * 1894 Beernem, † 1970 Veurne – B ▭ DPB II.

VanBenschoten, *Clare D.* (Van Benschoten, Clare D.), painter, graphic artist, f. 1934 – USA ▭ Falk.

VanBenthuysen, *Boyd* (Van Benthuysen, Boyd), architect, * 1874 Albany (New York), l. after 1900 – USA ▭ Delaire.

VanBenthuysen, *Will* (Van Benthuysen, Will), illustrator, * 1883 Leavenworth (Kansas), † 8.3.1929 New York – USA ▭ Falk.

VanBentum, *Henri* (Van Bentum, Henri), painter, * 13.8.1929 Deurne – CDN, NL ▭ Ontario artists.

Vanber, *Albert* (Vanber, Gilbert), painter, * 1905 Lestre – F ▭ Bénézit; Vollmer V.

Vanber, *Gilbert* (Bénézit) → **Vanber,** *Albert*

VanBergh, *Leonardo Nicola* (Van Bergh, Leonardo Nicola), goldsmith, * 1689, † 2.12.1752 – I ▭ Bulgari I.2.

VanBesten, *Jan* (Van Besten, Jan), history painter, * 1850, † 1886 – B ▭ DPB II.

VanBever, *Marguerite-Louise* (Van Bever, Marguerite-Louise), miniature painter, pastellist, * Paris, f. before 1934 – F ▭ Edouard-Joseph III.

VanBeylen, *Victor Alphonse* (Van Beylen, Victor Alphonse), painter, * 1897 Antwerpen, l. before 1976 – B ▭ DPB II.

VanBiervliet, *Hilaire* (Van Biervliet, Hilaire; Biervliet, Hilaire van), flower painter, landscape painter, * 1890 Kortrijk (West-Vlaanderen), † 1981 – B ▭ DPB II.

Vanbiervliet, *Vincent* → **Biervliet,** *Vincent van*

VanBlarcom, *Mary* (Van Blarcom, Mary), painter, ceramist, * 25.4.1913 Newark (New Jersey), † 1953(?) – USA ▭ Falk.

VanBlitz, *Samuel E.* (Van Blitz, Samuel E.), sculptor, architect, * 1865 Utrecht (Utrecht), † 1.6.1934 – USA, NL ▭ Falk.

Vanblommen, *Gian Francesco* → **Bloemen,** *Jan Frans van*

VanBriggle, *Artus* (Van Briggle, Artus; Briggle, Artus van), ceramist, porcelain painter, portrait painter, * 21.3.1869 Felicity (Ohio), † 1905 or 4.7.1904 Colorado Springs (Colorado) – USA ▭ Falk; ThB V.

Vanbroff, *James* → **Vautroillier,** *James*

Vanbroff, *Jos* → **Vautroillier,** *James*

Vanbrough, *John* → **Vanbrugh,** *John*

VanBrugghe, *Claes,* landscape painter, f. 1516, l. 1522 – B ▭ DPB II.

Vanbrugh, *John,* architect, * before 24.1.1664 or 1.1664 London, † 26.3.1726 London or Whitehall – GB, NL ▭ Colvin; DA XXXI; ELU IV; ThB XXXIV.

VanBrunt, *Henry* (Van Brunt, Henry), architect, master draughtsman, * 5.9.1832 Boston (Massachusetts), † 8.4.1903 Milton (Massachusetts) – USA ▭ DA XXXI; EAAm III.

VanBrunt, *Jessie* (Van Brunt, Jessie), designer, glass painter, * 1863, † 28.2.1947 Brooklyn (New York) – USA ɷ Falk.

VanBrunt, *R.* (Van Brunt, R.), landscape painter, f. 1857, l. 1876 – USA ɷ Groce/Wallace.

VanBulck, *Roger* (Van Bulck, Roger), painter, master draughtsman, * 1947 Reet – B ɷ DPB II.

VanBuren, *A. A.* (Van Buren, A. A.), painter, f. 1901 – USA ɷ Falk.

VanBuren, *Raeburn* (Van Buren, Raeburn), illustrator, cartoonist, * 12.1.1891 Pueblo (Colorado), l. 1947 – USA ɷ EAAm III; Falk.

VanBuren, *Richard* (Van Buren, Richard), painter, * 1937 Syracuse (New York) – USA ɷ ContempArtists.

VanBuren, *Stanbery* (Van Buren, Stanbery), painter, * Zanesville (Ohio), f. 1917 – USA ɷ Falk.

VanBuskirk, *Carl* (Van Buskirk, Karl; Buskirk, Carl van), portrait painter, * 1887 Cincinnati (Ohio), † 3.1.1930 New York – USA ɷ Falk; Vollmer I.

Vanča, *Josef*, ceramist, sculptor, * 19.2.1908 Dresden – CZ ɷ Toman II.

Vančák, *Antonín*, painter, * 31.5.1915 Náchod – CZ ɷ Toman II.

Vancaš, *Josef E. von* (Vancaš, Josif Požeški; Vančas, Josip), architect, * 22.3.1859 Sopron, † 15.7.1933 Zagreb – BiH, A, HR ɷ ELU IV; Mazalić; ThB XXXIV.

Vancaš, *Josif Požeški* (Mazalić) → Vancaš, *Josef E. von*

Vančas, *Josip* (ELU IV) → Vancaš, *Josef E. von*

Vancastell, *Giles*, carver, * Flamen (?), f. 1477, l. 1478 – GB ɷ Harvey.

VanCauwenberg, *Adrianus Frans* (Van Cauwenberg, Adrianus Frans), painter, sculptor, * 1809 Aalst – B ɷ DPB II.

VanCauwenberg, *Thomas* (Van Cauwenberg, Thomas), painter, * 1811 Aalst, † 1866 – B ɷ DPB II.

VanCauwenbergh, *Jeanne* (Van Cauwenbergh, Jeanne), painter, * 1907 Destelbergen, † 1971 Gent (Oost-Vlaanderen) – B ɷ DPB II.

VanCauwenberghe, *Robert* (Van Cauwenberghe, Robert), painter, * 1905 Gent (Oost-Vlaanderen) – B ɷ DPB II.

Vance, *Floréstee*, painter, * 1940 Ferriday (Louisiana) – USA ɷ Dickason Cederholm.

Vance, *Fred Nelson*, landscape painter, fresco painter, * 1880 Crawfordsville (Indiana), † 21.9.1926 Indianapolis (Indiana) – USA ɷ Falk.

Vance, *Mae H.*, painter, designer, illustrator, * Ohio, f. 1947 – USA ɷ EAAm III; Falk.

Vance, *William* → Cutsem, *William van*

Vancéll y Puigcercós, *Juan* → Vancells y Puigcercós, *Juan*

Vancells Anglés, *Fausti*, sculptor, * Guixes (Lérida), f. 1894, l. 1906 – E ɷ Ráfols III.

Vancells Barba, *Joan*, painter, * 1907 Tarrasa – E ɷ Ráfols III.

Vancells Illas, *Segon*, sculptor, * Guixes (Lérida), f. 1881, l. 1900 – E ɷ Ráfols III.

Vancells y Puigcercós, *Juan*, sculptor, * Guixes (Lérida), f. before 1881, l. 1891 – E ɷ ThB XXXIV.

Vancells Vieta, *Joaquím* (Vancells Vieta, Joaquín), landscape painter, master draughtsman, * 29.6.1866 Barcelona, † 26.12.1942 Barcelona – E ɷ Cien años XI; Ráfols III.

Vancells Vieta, *Joaquín* (Cien años XI) → Vancells Vieta, *Joaquím*

Vancer, *Colbert* → Vanber, *Albert*

Vanchal's'ka, *Lidija Gnativna*, artisan, * 23.11.1892 Kiev, † 18.2.1969 Kiev – UA ɷ SchU.

Vanché, artist, * 1949 Antwerpen – B ɷ DPB II.

Vanche, *Costantino*, painter, * Genf, f. 1785 – CH ɷ ThB XXXIV.

Vancheri, *Anna*, painter, * 19.11.1929 Rom – I ɷ Comanducci V.

VanCina, *Theodore* (Van Cina, Theodore), painter, sculptor, f. 1924 – USA ɷ Hughes.

VanCise, *Monona* (Van Cise, Monona), painter, f. 1899, l. 1939 – USA ɷ Hughes.

Vanclaire, *Hennequin* (Vauclaire, Hennequin), sculptor, stonemason, f. 1384, l. 1387 – F, NL ɷ Beaulieu/Beyer; ThB XXXIV.

VanCleef, *Augustus* (Van Cleef, Augustus), painter, graphic artist, * 1851 Millstone (New Jersey), † 14.2.1918 New York – USA ɷ Falk.

VanCleemputte, *Henri* (Van Cleemputte, Henri (l'aîne), architect, * 1792, † 1860 – F ɷ Delaire.

VanCléemputte, *Lucien Tirte* (Van Cleemputte, Lucien-Tyrtée; Cléemputte, Lucien Tirte van), architect, * 15.5.1795 Paris, † 8.1871 Paris – F, I ɷ Delaire; ThB VII.

VanCléemputte, *Pierre Louis* (Van Cleemputte, Pierre-Louis; Cléemputte, Pierre Louis van), architect, etcher (?), * 1758 or 1768 Paris, † 1834 – F ɷ Delaire; ThB VII.

Vanclef, *Josse*, goldsmith, f. 1.12.1635, l. 11.7.1682 – F ɷ Nocq IV.

VanCleve, *Helen Mann* (Van Cleve, Helen Mann; Van Cleve, Helen), painter, sculptor, designer, * 5.6.1891 Milwaukee (Wisconsin), l. 1951 – USA ɷ EAAm III; Falk; Hughes.

Vancleve, *John* → Cleve, *John*

Vanclève, *Josse* → Vanclef, *Josse*

VanCleve, *Kate* (Van Cleve, Kate), weaver, * 24.3.1881 Chicago (Illinois), l. 1947 – USA ɷ EAAm III; Falk.

Vanclève, *Marin*, goldsmith, f. 1688, l. 11.9.1715 – F ɷ Nocq IV.

Vanclèves, *Charles*, goldsmith, f. 1663, † before 20.7.1680 – F ɷ Nocq IV.

Vanclèves, *Josse*, goldsmith, f. 24.7.1676, l. 26.7.1689 – F ɷ Nocq IV.

Vancolani, *Francesco*, painter, f. about 1807 – I, D ɷ ThB XXXIV.

Vancolani, *P.*, landscape painter, genre painter, f. about 1790, l. 1815 – F ɷ ThB XXXIV.

Vancombert, *Joseph-Théodore* → Vancouverberghen, *Joseph T.*

Vançon, *Jean-Bapt.*, woodcutter, * 22.3.1820 Épinal, † 25.1.1870 Épinal – F ɷ ThB XXXIV.

Vanconverberghen, *Joseph T.* → Vancouverberghen, *Joseph T.*

VanCortlandt, *Katherine Gibson* (Van Cortlandt, Katherine Gibson), portrait painter, sculptor, * 14.11.1895 New York, l. 1940 – USA ɷ Falk.

VanCott, *Dewey* (Van Cott, Dewey), painter, * 12.5.1898 Salt Lake City (Utah), † 21.9.1932 Mount Vernon (New York) – USA ɷ Falk.

VanCott, *Fern H.* (Van Cott, Fern H.), painter, artisan, * 6.2.1899, l. 1933 – USA ɷ Falk.

VanCott, *Herman* (Van Cott, Herman), painter, decorator, * 4.3.1901 Albany (New York) – USA ɷ Falk.

VanCourt, *Franklin* (Van Court, Franklin), painter, * 26.8.1903 Chicago (Illinois) – USA ɷ Falk.

Vancouverberghen, *Joseph T.* (Van Cauwenbergh, Joseph-Théodore), goldsmith, * about 1723, l. 1787 – F ɷ Mabille; Nocq IV; ThB XXXIV.

Váncsa, *Ildikó*, painter, * 1958 Budapest – H ɷ MagyFestAdat.

Vancsura, *Rita*, glass artist, designer, * 19.12.1958 Budapest – H ɷ WWCGA.

Vančura, *Jiří*, architect, * 12.2.1907 Prag – CZ ɷ Toman II; Vollmer V.

Vancutsem, *Joseph-Adolphe*, architect, * 1804 Brüssel, l. after 1826 – B, F ɷ Delaire.

VanCuyck, *Antoine Hyppolyte* (Van Cuyck, Antoine Hyppolyte), painter, master draughtsman, * 14.10.1805 Oostende (West-Vlaanderen), † 11.6.1869 Oostende (West-Vlaanderen) – B ɷ DPB II.

VanCuyck, *Edouard Johannes* (Van Cuyck, Edouard Johannes), painter, master draughtsman, * 30.4.1828 Oostende (West-Vlaanderen), † 27.3.1893 Oostende (West-Vlaanderen) – B ɷ DPB II.

VanCuyck, *Michel Julien*, painter, * 20.8.1861 Oostende (West-Vlaanderen), † 28.4.1930 Oostende (West-Vlaanderen) – B ɷ ArchAKL.

Vancza, *Emma*, porcelain painter (?), f. before 1881, l. 1885 – H ɷ Neuwirth II.

Váncza, *Michael* → Wándza, *Mihály*

Váncza, *Mihály* → Wándza, *Mihály*

Vanczák, *Ferenc*, sculptor, * 1908 Budapest – H ɷ ThB XXXIV.

Vanczák, *Franz* → Vanczák, *Ferenc*

Vanczer, *Michel*, painter, f. 1468 – CH ɷ Brun III.

Vandadriks, *Karl* → Vandandriks, *Karl*

Vandadriks, *Šarl* → Vandandriks, *Karl*

Vandaelvira, *Andrés* → Valdelvira, *Andrés de*

Vandaelvira, *Andrés* → Vandelvira, *Andrés de*

Vandalgar, scribe, f. 701 – F ɷ D'Ancona/Aeschlimann.

Vandalgarius, copyist, f. 1001 – CH ɷ Bradley III.

Vandalino, *el* → Ruiz, *Juan* (1533)

Vandalovskij, *Aleksej Prokof'evič* (ChudSSSR II) → Vandalovs'kyj, *Oleksij Prokopovyč*

Vandalovs'kyj, *Oleksij Prokopovyč* (Vandalovskij, Aleksej Prokof'evič), graphic artist, * 31.7.1909 Ekaterinoslav, † 28.8.1950 Dnepropetrovsk – UA ɷ ChudSSSR II.

Vandam, *René*, painter, graphic artist, f. before 1957, l. 1960 – B ɷ DPB II.

Vandamme, *Antonis*, copyist, calligrapher, f. 1495 – B ɷ Bradley III.

Vandamme, *Jacques*, painter, * 1933 Wervik – B ɷ DPB II.

VanDamme, *Joan* (Damme, Joan van), painter, * 28.8.1936 Detroit (Michigan) – CDN, USA ɷ Ontario artists.

Vandamme, *Roger Auguste Edmond,* caricaturist, animater, * 1926 Bondy (Seine) – F □□ Flemig.

Vandamore, *Levin* → **Vandermère,** *Levin*

Vandandriks, *Karl,* sculptor, f. 1776, † 1789 – NL, RUS □□ ChudSSSR II.

Vandandriks, *Šarl* → **Vandandriks,** *Karl*

Vandborg, *Poul,* painter, sculptor, * 27.7.1931 Silkeborg, † 5.9.1994 Sminge – DK □□ Weilbach VIII.

Vande, painter, f. 1635 – F □□ Audin/Vial II.

Vandé (Vandé (Dame)), porcelain artist, f. 1834, l. 1851 – F □□ Neuwirth II.

Vande, *Amédée,* painter, f. 1701 – F □□ ThB XXXIV.

Vande Fackere, *Joseph* (DPB II) → **Fackere,** *Jef van de*

Vandeghinste, *Inez,* painter, master draughtsman, * 1860 Antwerpen, † 1883 – B □□ DPB II.

Vandekerkhove, *Frederik* → **Kerkhove,** *Frédéric Jean Louis van de*

Vandel, *Jenny,* painter, * 7.10.1852 Svendborg, † 19.6.1927 Kopenhagen – DK □□ ThB XXXIV.

Vandel, *Joseph Ambroise* → **Vandelle,** *Joseph Ambroise*

VanDelft, *John H.* (Van Delft, John H.), portrait painter, † 28.5.1913 Brooklyn (New York) – USA □□ Falk.

Vandellant, *Gilbert (1480)* (Vandellant, Gilbert (1)), painter, f. about 1480 – F, CH, D □□ ThB XXXIV.

Vandelle, *Eugène-Romuald,* architect, * 1863 Paris, l. after 1885 – F □□ Delaire.

Vandelle, *Joseph Ambroise,* painter, lithographer, * 1792 Bois-d'Admont, † 18.11.1872 St-Claude (Jura) – F □□ Brune; ThB XXXIV.

Vandelmore, *Jacques* → **Vandermère,** *Jacques*

Vandeloise, *Guy,* painter (?), sculptor (?), * 1937 Bressoux – B □□ DPB II.

Vandeloux, *Jacques,* mason, f. 1501 – F □□ Brune.

Vandelvira, *Alonso de,* architect, f. about 1589, l. 1609 – E □□ ThB XXXIV.

Vandelvira, *Andrés de,* architect, * 1509 Alcaraz, † after 16.4.1575 Jaén – E □□ DA XXXI.

Vandelvira, *Juan de,* stonemason, f. 1592 – E □□ ThB XXXIV.

Vandemaure, *Jacques* → **Vandermère,** *Jacques*

Vandemère, *Jean* → **Vandermère,** *Jean* (1548)

Vandemère, *Levin* → **Vandermère,** *Levin*

Vandemest, *Sabine,* illustrator, f. 1901 – F □□ Bénézit.

Vandemeure, *Jean* → **Vandermère,** *Jean* (1548)

Vandemeure, *Jean* → **Vandermère,** *Jean* (1586)

Vandemeure, *Levin* → **Vandermère,** *Levin*

Vandemeurt, *Jean* → **Vandermère,** *Jean* (1515)

Vandemont, *Jacques* → **Vandermère,** *Jacques*

Vandemore, *Gabriel* → **Vandermère,** *Gabriel*

Vandemore, *Jacques* → **Vandermère,** *Jacques*

Vandemore, *Jean* → **Vandermère,** *Jean* (1515)

Vandemore, *Jean* → **Vandermère,** *Jean* (1586)

Vandemore, *Levin* → **Vandermère,** *Levin*

Vandemort, *Jean* → **Vandermère,** *Jean* (1515)

Vandemoure, *Jean* → **Vandermère,** *Jean* (1548)

Vandemure, *Jean* → **Vandermère,** *Jean* (1515)

Vandemure, *Jean* → **Vandermère,** *Jean* (1548)

Vanden Berghe, *Jan* (DPB II) → **Berghe,** *Jean van den* (1498)

Vanden Borre, *Guillaume* (DPB II) → **Borre,** *Guillaume van den*

Vanden Eeckhoudt, *Jean* (DPB II) → **Eeckhoudt,** *Jean van den*

Vanden Eycken, *Charles* (DPB II) → **Eycken,** *Charles van den* (1859)

Vanden Plas, *Jean-Jos.-Herman,* master draughtsman, * 1844 Turnhout, † after 1927 Turnhout – B, MEX □□ Karel.

Vanden Velde, *Jan,* calligrapher, f. 1604 – E □□ Cotarelo y Mori II.

VandenAbeele, *Herman* (Van den Abeele, Herman), artist, * 1890 Laethem-St-Martin, † 1971 Laethem-St-Martin – B □□ DPB II.

VandenAuber, *H.* (Van den Auber, H.), painter, f. 1880 – F □□ Johnson II.

Vandenauta, *Angelo* → **Lignis,** *Angelo de*

Vandenauto, *Pietro* → **Lignis,** *Pietro de*

Vandenberge, *Eduard,* painter, † before 24.4.1865 (?) Gent (?) – B □□ ThB XXXIV.

Vandenbergh, *Emile* → **VandenBergh,** *Emile*

VandenBergh, *Emile* (Van den Bergh, Emile), architect, * 1827 Lille, l. 1895 – F □□ Delaire.

Vandenbergh, *Louise* → **Altson,** *Louise*

Vandenbergh, *Raymond John,* figure painter, animal painter, landscape painter, * 22.1.1889 Finchley (London), l. before 1961 – GB □□ ThB XXXIV; Vollmer V.

Vandenberghe, *Louise,* flower painter, fruit painter, f. 1837 – B □□ DPB II.

VandenBerghen, *Albert Louis* (Van den Berghen, Albert Louis), sculptor, * 8.9.1850 Vilvorde, l. 1908 – USA, B □□ Falk; Karel.

VandenBerghen, *Auguste* (Van den Berghen, Auguste), sculptor, * 1840 or 1841, † 9.3.1876 – USA □□ Karel.

VandenBogaert, *Jean-François* (Van den Bogaert, Jean-François), watercolourist, sculptor, * 8.1.1950 Soisy (Seine-et-Oise) – F □□ Bauer/Carpentier VI.

Vandenborcht, *Charles Jean,* painter, f. before 1810, l. 1829 – B □□ DPB II.

Vandenbosch, *Georges,* painter, * 1912 Gilly, † 1981 Charleroi – B □□ DPB II.

VanDenBossche, *Aert* (Van Den Bossche, Aert), painter, f. 1490, l. 1494 – B □□ DPB II.

VanDenBossche, *Georges* (Van den Bossche, Georges), painter of interiors, still-life painter, portrait painter, * 1859 St-Joost-ten-Node (Brüssel), l. before 1874 – B □□ DPB II.

VanDenBossche, *Gustave* (Van den Bossche, Gustave), painter of interiors, history painter, portrait painter, * 1808 Grammont, † 1860 Gent – B □□ DPB II.

VanDenBossche, *Louis* (Van den Bossche, Louis), painter of interiors, * 1900 Brüssel, † 1980 Brüssel – B □□ DPB II.

Vandenbourg, *Juan de,* architect, f. about 1757 – E, NL □□ ThB XXXIV.

Vandenbranden, *Guy,* painter, * 14.7.1926 Brüssel – B □□ DPB II.

VandenBroeck, *Bert* (Van den Broeck, Bert), painter, * 1917 Opwijk – B □□ DPB II.

Vandenbroeck, *Hélène,* flower painter, sculptor, * 1891 Tournai (Hainaut), l. before 1995 – B □□ DPB II.

VanDenBroeck, *Téjo* (Van Den Broeck, Téjo), master draughtsman, * 1943 Mol (Antwerpen) – B □□ DPB II.

VandenBroucke, *Joseph-Julien* (Van den Broucke, Joseph-Julien), architect, * 1877 Reims, l. after 1897 – F □□ Delaire.

Vandenbroucke, *Liliane,* copper engraver, watercolourist, * 1943 Oostende – B □□ DPB II.

Vandenbulcke, *Roger,* landscape painter, * 13.1.1921 Paris – F, B □□ Bénézit.

VandenBussche, *Fernand* (Van den Bussche, Fernand), painter, * 21.5.1892 Lille, † 1975 Marseille – F □□ Alauzen.

Vandenbusschen, *Roland,* painter, * 1935 Antwerpen – B □□ DPB II.

Vandencruycen, *L.* → **Cruycen,** *L. van den*

Vandendriessche, *Daniel,* painter, master draughtsman, decorator, * 1941 Ixelles (Brüssel), † 1986 Ixelles (Brüssel) – B □□ DPB II.

Vandenent, *Enric,* goldsmith, f. 1682, l. 1719 – E □□ Ráfols III.

Vandenet → **Prevost,** *Jean* (1454)

VandenHengel, *Walter* (Van den Hengel, Walter), painter, f. 1925 – USA □□ Falk.

Vandenhove, *Charles,* architect, designer, * 3.7.1927 Teuven – B □□ DA XXXI.

Vandenlucke, *Adolphe,* architect, * 1847 Lille, l. after 1871 – F □□ Delaire.

Vandenmeersche, *Gustave,* sculptor, * 1891 Gent, l. before 1961 – B □□ Vollmer V.

VandenWijngaerde (Van den Wijngaerde), landscape painter, f. 1558 – GB □□ Grant.

VandeParteele, *H. V.* (Van de Parteele, H. V.), painter, f. 1873 – USA □□ Hughes.

VandePeer, *Robert A.* (Van de Peer, Robert A.), painter, etcher, * 17.8.1945 – CDN, GB □□ Ontario artists.

Vandepeereboom, *Joséphine,* painter, * 1813 Ieper, l. 1838 – B □□ DPB II.

VandePutte, *Gustave* (Van de Putte, Gustave), sculptor, * 1856 or 1857, l. 16.3.1893 – USA, B □□ Karel.

Vander Abraham (Strickland II) → **VanderAbraham**

Vander Brach, *Niccolino* → **Houbraken,** *Niccolino van*

Vander Coutheren, *Jan* (DPB II) → **Coutheren,** *Jan van der*

Vander Elst, *Jacques* (DPB II) → **Elst,** *Jacques van der*

Vander Hagen, *Johann* (Strickland II) → **VanderHagen,** *Johann*

Vander Hagen, *Willem* → **Hagen,** *Willem van der* (1722)

Vander Hagen, *William* (Waterhouse 18.Jh.) → **Hagen,** *Willem van der* (1722)

Vander Heyden, *Jan* (Grant) → **Heyden,** *Jan van der* (1637)

Vander Heyden, *Louise* (Karel) → **VanderHeyden,** *Louise*

Vander Luis, *George* (EAAm III) → **VanderLuis,** *George*

Vander Mark, *Parthenia* (Falk) → **VanMark,** *Parthenia*

Vander Poorten, *Henri Joseph François* (DPB II) → **Poorten,** *Hendrik Jozef Franciscus van der*

Vander Rost, *Jan* → **Rost,** *Jan*

Vander Sluyse, *Karel* (DPB II) → **Sluyse,**
Charles *Joseph Jean van der*

Vander Vin, *Henri Pierre* (DPB II) →
Vin, *Henri Pierre Vander*

Vander Voort, *Michiel* → **Voort,** *Michiel*
van der (1667)

VanDerAa, *Frans Jozef* (Van Der
Aa, Frans Jozef), painter, master
draughtsman, graphic designer, illustrator,
* 9.11.1928 Rotterdam (Zuid-Holland)
– NL □ Scheen II.

VanderAbraham (Vander Abraham),
landscape painter, f. 1832, l. 1835 –
IRL □ Strickland II.

Vanderbank, *John* (Vanderbank, John
(der Jüngere)), book illustrator,
tapestry craftsman, painter, * 9.9.1694
London, † 23.12.1739 London –
GB □ DA XXXI; ThB XXXIV;
Waterhouse 18.Jh..

Vanderbank, *Moses*, history painter,
f. about 1695, l. after 1745 – GB
□ Waterhouse 18.Jh..

Vanderbanque, *John* → **Vanderbank,**
John

Vanderbeck, *Cornelio*, sculptor, f. 1881
– I □ ThB XXXIV.

Vanderbeck, *Cornelius*, architect, * about
1640 Mechelen, † 9.1.1694 Bamberg
– B, D □ Sitzmann.

Vanderbeck, *John Henry*, lithographer,
* about 1837 New York, l. 1860 –
USA □ Groce/Wallace.

Vanderbeek, *Stan*, artist, * 1928 – USA
□ EAPD.

Vanderbilt, *Gertrude* → **Whitney,**
Gertrude

Vanderborch, *Michael*, illuminator,
f. 1332 – NL □ Bradley III;
D'Ancona/Aeschlimann.

Vanderbosch, *Edward J.*, coppersmith,
* 1890, † 1981 – USA □ Hughes.

Vanderbosch, *Katherine Coyle*, painter,
* 22.11.1890, † 10.6.1944 Los Angeles
– USA, IRL □ Hughes.

Vanderbrach, *Giovanni* → **Houbraken,**
Giovanni van

Vanderbrach, *Jan* → **Houbraken,**
Giovanni van

Vanderbrach, *Niccolino* → **Houbraken,**
Niccolino van

Vanderburch, *Dominique Joseph*, painter,
* 1722 Lille, † 16.3.1785 Montpellier
– F □ ThB XXXIV.

Vanderburgh, *Cornelis*, silversmith,
f. 1653, l. 1699 – USA
□ ThB XXXIV.

Vandercabel, *Antoine*, painter, † before
28.3.1708 – F □ Audin/Vial II.

Vandercable, *Adrian* → **Cabel,** *Adriaen*
van der

Vandercable, *Adrien* → **Cabel,** *Adriaen*
van der

Vandercable, *Ary* → **Cabel,** *Adriaen van*
der

Vandercam, *Serge*, watercolourist,
photographer, sculptor, graphic artist,
ceramist, * 1924 Kopenhagen – B
□ DPB II; Vollmer V.

Vandercammen, *Edmond*, painter, * 1901
Ohain, † 1980 Brüssel – B □ DPB II.

Vandercook, *John W.* (Mistress) →
Vandercook, *Margaret Metzger*

Vandercook, *Margaret Metzger*, sculptor,
* 7.4.1899 New York, † 5.4.1936
Kingston (Ontario) – USA, CDN
□ Falk.

Vandercruse, *François* (Kjellberg Mobilier)
→ **Lacroix,** *François* (1690)

Vandercruse, *Pierre Roger*, furniture
artist, f. 3.8.1771, † 1789 – F
□ Kjellberg Mobilier.

Vandercruse, *Roger* (DA XXXI) →
Lacroix, *Roger*

Vandercruse La Croix, *Roger* → **Lacroix,**
Roger

Vandercruse de La Croix, *Roger* →
Lacroix, *Roger*

Vandercrusen, *Jan* → **Crusen,** *Jan van*
der

Vandercruyce, *François* → **Lacroix,**
François (1690)

Vandercruyce La Croix, *Roger* →
Lacroix, *Roger*

VanderCruysen, *V.* (Van der Cruysen,
V.), painter, * 1836 or 1837 Belgien,
l. 25.5.1893 – USA □ Karel.

Vanderderp, *Francesco*, master
draughtsman, painter, f. 1760, † 1780
– I □ Schede Vesme III.

VanDerek, *Anton* (Van Derek, Anton),
painter, designer, artisan, * 9.1.1902
Chicago (Illinois) – USA □ Falk.

Vandereycken, *Robert*, painter, copper
engraver, * 1933 Hasselt – B
□ DPB II.

Vandereyden, *Jeremias* → **Eyden,**
Jeremias van der

Vandergucht, *Benjamin* (DA XXXI;
Waterhouse 18.Jh.) → **Gucht,** *Benjamin*
van der

Vandergucht, *Gerard* (DA XXXI) →
Gucht, *Gerard van der* (1696)

Vandergucht, *John* (DA XXXI) → **Gucht,**
John van der (1697)

Vandergucht, *Maximilian* → **Gucht,**
Maximilian van der (1637)

Vandergucht, *Michael* (DA XXXI;
Waterhouse 18.Jh.) → **Gucht,** *Michiel*
van der

Vanderhaeghe, *André*, painter, * 1932
Wijtschade – B □ DPB II.

Vanderhaeghe, *Claude* → **Lyr,** *Claude*

VanderHagen, *Alexander* (Van der Hagen,
Alexander), sculptor, f. 1763, † about
1775 – GB □ Gunnis.

Vanderhagen, *Johann*, landscape painter,
* Den Haag(?), † 1769 – NL, GB
□ Grant.

VanderHagen, *Johann* (Vander Hagen,
Johann), landscape painter, marine
painter, * Den Haag, f. 1720, † before
1745 – IRL □ Strickland II.

Vanderhagen, *John*, painter, f. 1702 – GB
□ Waterhouse 18.Jh..

Vanderhagen, *Joris*, landscape
painter, * 1676, † 1745(?) – IRL
□ Waterhouse 18.Jh..

Vanderhamen, *y Leon Juan de* (Pavière I)
→ **Hamen y Leon,** *Juan van der*

Vanderhecht, *Henri* (Schurr III) → **Hecht,**
Henri van der

Vanderhect, *Guillaume* → **Hecht,**
Guillaume van der

VanderHeyden, *François* (Van der Heyden,
François), wood sculptor, f. 2.10.1739,
l. 1788 – F □ Audin/Vial II.

VanderHeyden, *Gille* (Van der Heyden,
Gille), wood sculptor, f. 4.1.1707 – F
□ Audin/Vial II.

VanderHeyden, *Louise* (Vander Heyden,
Louise), portrait painter, * 1827, † 1911
– CDN □ Karel.

Vanderhoef, *John J.*, engraver, f. 1857
– USA □ Groce/Wallace.

Vanderhoof, *Charles A.*, etcher, painter,
illustrator, f. 1881, † 8.4.1918 Locust
Point (New Jersey) – USA □ Falk;
Samuels.

Vanderhoof, *Elizabeth*, painter, f. 1910
– USA □ Falk.

VanderKerche (Van der Kerche),
portrait painter, f. 1857 – USA
□ Groce/Wallace.

Vanderkerchove, *Mathis*, cabinetmaker,
f. 1787, l. 1812 – F, NL
□ ThB XXXIV.

Vanderlick, *Armand*, still-life painter,
painter of interiors, marine painter,
figure painter, * 1897 Molenbeek-St-Jean
(Brüssel), † 1985 Gentbrugge (Oost-
Vlaanderen) – B □ DPB II.

Vanderlip, *F. G.*, portrait painter,
* Milwaukee (Wisconsin), f. 1876,
l. 1886 – CDN □ Harper.

Vanderlip, *Willard C.*, lithographer,
* about 1837 Massachusetts, l. 1860
– USA □ Groce/Wallace.

Vanderlippe, *D. J.*, sign painter, f. 1844
– USA □ Groce/Wallace.

VanderLuis, *George* (Vander Luis,
George), painter, * 12.1915 Cleveland
(Ohio) – USA □ EAAm III.

Vanderlyn, *John* (1775) (Vanderlyn, John),
portrait painter, history painter, landscape
painter, illustrator, * 15.10.1775
or 10.1776 Kingston (New York),
† 23.9.1852 or 24.9.1852 Kingston
(New York) – USA, F, I □ DA XXXI;
EAAm III; ELU IV; Groce/Wallace;
Samuels; ThB XXXIV.

Vanderlyn, *John* (1805) (Vanderlyn, John),
* 1805, † 1876 – USA □ EAAm III;
Groce/Wallace.

Vanderlyn, *Nathan*, master draughtsman,
artisan, watercolourist, etcher, engraver,
illustrator, * 1872 Coventry, † 23.4.1946
Streatham – GB □ Houfe; Lister;
Vollmer V; Wood.

Vanderlyn, *Nicholas*, sign painter, portrait
painter, f. 1766 – USA □ EAAm III;
Groce/Wallace.

Vanderlyn, *Pieter*, portrait painter, * 1682
or 1687 Holland, † 1778 Kingston
(New York) – USA, NL □ EAAm III;
Groce/Wallace; ThB XXXIV.

VanderMarck, *Jan* (Van der Marck,
Jan), artist, f. 1970 – USA
□ Dickason Cederholm.

Vandermazen, *Gabriel*, woodcutter,
f. 1810, l. 1813 – F □ Audin/Vial II.

Vandermère, *Gabriel*, painter, f. 1529,
l. 1544 – F □ Audin/Vial II.

Vandermère, *Jacques*, painter, f. 1592,
l. 1625 – F □ Audin/Vial II.

Vandermère, *Jean* (1515) (Vandermère,
Jean (1)), painter, f. 1515, † before
2.1556 – F □ Audin/Vial II.

Vandermère, *Jean* (1548) (Vandermère,
Jean (2)), painter, f. 1548, † before
24.4.1595 Lyon (?) – F □ Audin/Vial II.

Vandermère, *Jean* (1586) (Vandermère,
Jean (3)), painter, f. 1586, l. 1598 – F
□ Audin/Vial II.

Vandermere, *John*, painter of stage
scenery, still-life painter, landscape
painter, stage set designer, * before
13.7.1743 or 1743 Dublin, † before
1.2.1786 or 1786 Dublin – IRL
□ Pavière II; Strickland II;
ThB XXXIV; Waterhouse 18.Jh..

Vandermère, *Levin*, painter, f. 1506,
† before 1528 – F □ Audin/Vial II.

Vandermère, *Liévin* → **Vandermère,** *Levin*

Vandermère, *Rémi*, painter, f. 1524,
l. 1528 – F □ Audin/Vial II.

VanderMeulen, *John Ferdinand* (Van
der Meulen, John Ferdinand), sculptor,
f. 1765, l. 1780 – GB □ Gunnis.

Vandmose, *Marie Kristine* (Weilbach VIII)
→ **Vandmose,** *Marie*

Vandmose Larsen, *Knud* (Vandmose
Larsen, Knud Valdemar), painter,
sculptor, * 1.8.1912 Nørresundby,
† 8.10.1983 – DK ☐ Weilbach VIII.

Vandmose Larsen, *Knud Valdemar*
(Weilbach VIII) → **Vandmose Larsen,**
Knud

Vandoma, *Martín de* → **Valdoma,** *Martín
de*

Vandomère, *Levin* → **Vandermère,** *Levin*

Vandomme, *Charlemagne,* master
draughtsman, * 28.1.1820 St-Omer,
l. 1885 – F ☐ Marchal/Wintrebert.

Vandone, *Giuseppe,* artist, f. 1647 – I
☐ Schede Vesme III.

Vandoni, *Giuseppe,* architect, * 29.12.1828
Mailand, † 16.4.1877 Mailand – I
☐ DA XXXI; ThB XXXIV.

VanDoort, *M.* (Van Doort, M.), portrait
painter, f. about 1825 – USA
☐ Groce/Wallace.

Vándor, *Endre,* portrait painter, master
draughtsman, illustrator, * 1910 Arad
– RO, H, A ☐ MagyFestAdat.

Vándor, *Miklós* → **Ház,** *Miklós*

VanDoren, *Harold Livingston* (Van Doren,
Harold Livingston), painter, designer,
* 2.3.1895 Chicago (Illinois), † 3.2.1957
Ardmore (Pennsylvania) – USA ☐ Falk.

Vandormael, *Jean-Claude,* painter, * 1943
Lüttich – B ☐ DPB II.

Vandorse, *José Tomás,* painter, f. 1834,
l. 1840 – RCH ☐ EAAm III.

VanDorssen, *G.* (Van Dorssen, G.),
painter, f. 1924 – USA ☐ Falk.

Vándory, *Emil,* landscape painter,
* 31.1.1856 Budapest or Pest, † 1908
München – D, H ☐ MagyFestAdat;
ThB XXXIV.

Vandrák (Künstler-Familie) (ThB XXXIV)
→ **Vandrák,** *Károly* (1803)

Vandrák (Künstler-Familie) (ThB XXXIV)
→ **Vandrák,** *Károly* (1858)

Vandrák (Künstler-Familie) (ThB XXXIV)
→ **Vandrák,** *László*

Vandrák (Künstler-Familie) (ThB XXXIV)
→ **Vandrák,** *Sámuel*

Vandrák, *Karl* → **Vandrák,** *Károly* (1803)

Vandrák, *Károly (1803),* portrait
painter, * 1803 Rozsnyó (Gömör) (?),
† 14.7.1882 Budapest – H, CZ
☐ MagyFestAdat; ThB XXXIV.

Vandrák, *Károly (1858),* painter, † 1858
or 1860 – H ☐ ThB XXXIV.

Vandrák, *Ladislaus* → **Vandrák,** *László*

Vandrák, *László,* brass founder, * 1858,
† 1922 – H ☐ ThB XXXIV.

Vandrák, *Sámuel,* painter, brass founder,
* 8.1.1820 Rozsnyó (Gömör)(?), † 1892
Budapest – H, CZ ☐ ThB XXXIV.

Vandramini, *Francesco* → **Vendramino,**
Francesco

Vandre, *Joseph Andreas de,* calligrapher,
f. 1724 – D ☐ Merlo.

Vandrebanc, *John* → **Vanderbank,** *John*

Vandrecable, *Adrian* → **Cabel,** *Adriaen
van der*

Vandrecable, *Adrien* → **Cabel,** *Adriaen
van der*

Vandrecable, *Ary* → **Cabel,** *Adriaen van
der*

Vandremer, *Auguste* → **Vaudremer,** *Emile*

Vandremère, *Levin* → **Vandermère,** *Levin*

Vandremie, *Levin* → **Vandermère,** *Levin*

Vandresse, *Cécile,* painter, master
draughtsman, * 1950 Lüttich – B
☐ DPB II.

VanDresser, *William* (Van Dresser,
William), etcher, portrait painter,
illustrator, * 28.10.1871 Memphis
(Tennessee), † 1950 – USA ☐ Falk.

Vandrever, *Adriaan,* marine painter,
f. 1673 – GB, NL ☐ Grant.

Vandrey, *Léna,* painter, f. 1901 – F
☐ Bénézit.

Vandrisse, *François* → **Dries,** *Frans van*

Vandro, painter, f. 1682 – GB
☐ Waterhouse 16./17.Jh..

VanDroskey, *M.* (Van Droskey, M.),
painter, f. 1924 – USA ☐ Falk.

Vandrost, *Giacomo,* goldsmith,
f. 26.4.1611 – I ☐ Bulgari I.2.

Vandry, *Edmond,* photographer, f. 1896,
l. 1898 – CDN ☐ Karel.

Vanducci, copper engraver, f. about 1670
– I ☐ ThB XXXIV.

Vanducci, *jacobo,* goldsmith, f. 1298,
l. 1299 – I ☐ Bulgari IV.

VanDuffelen, *Elisabeth* (Van Duffelen,
Elisabeth), painter, f. 1956 –
CDN, NL ☐ Ontario artists.

Vanduzee, *Benjamin C.,* wood engraver,
designer, f. 1849, l. after 1860 – USA
☐ Groce/Wallace.

VanDuzee, *Kate Keith* (Van Duzee, Kate
Keith), painter, artisan, * 18.9.1874
Dubuque (Iowa), l. 1947 – USA
☐ Falk.

Vanduzzi, *Giovanni Antonio,* goldsmith,
engraver, f. 1566, † 17.4.1643 – I
☐ Bulgari IV.

Vandy, painter, * 1952 Le Havre (Seine-
Maritime) – F ☐ Bénézit.

VanDyck, *James* (Van Dyck, James),
portrait painter, miniature painter,
f. 1834, l. 1843 – USA ☐ EAAm III;
Groce/Wallace.

VanDyck, *Peter* (Van Dyck, Peter),
silversmith, * 1684, † 1750 – USA
☐ EAAm III.

Vandyke, *Peter* (Waterhouse 18.Jh.) →
Dyke, *Pieter van*

Vandyke, *Pieter* → **Dyke,** *Pieter van*

Vandyšev, *Ignatij Lukič,* painter,
* 29.1.1891 (Gut) Vandyševo (Ural),
† 2.3.1964 Čeljabinsk – RUS
☐ ChudSSSR II.

Vandyšev, *Pavel Vasil'evič,* graphic
artist, * 26.1.1914 Millerovo – RUS
☐ ChudSSSR II.

Vandza, *Mihály* → **Wándza,** *Mihály*

Vandzsura, *L. H.* (Mak van Waay) →
Vandzsura, *Laslo Hernady*

Vandzsura, *Laslo Hernady* (Vandzsura,
L. H.), painter, sculptor, f. before 1944
– NL ☐ Mak van Waay.

Vane, *Hon. Kathleen Airini,*
landscape painter, watercolourist,
* 22.1.1891, l. before 1940 – GB,
NZ ☐ ThB XXXIV.

Vane, *Kathleen Airini,* landscape painter,
* 22.1.1891, l. before 1961 – GB
☐ Vollmer V.

Vane, *Mary,* embroiderer, f. 1601 – F
☐ ThB XXXIV.

Váně, *Václav E.,* graphic artist,
* 5.12.1863 Džbánov – CZ, USA
☐ Toman II.

Vaneau, *Pierre,* sculptor, * 31.12.1653
Montpellier, † 27.6.1694 Le Puy
– F ☐ Audin/Vial II; DA XXXI;
ThB XXXIV.

Vaněček, *Miloš,* architect, * 9.2.1889 Jičín,
l. 1937 – CZ ☐ Toman II.

Vanechi, *Jan Carlo* → **Eyck,** *Jan Carel
van*

Vanecian, *Aram Vramšapu* (Vanetsian,
Aram Vramshapu), artist, graphic
artist, * 8.11.1901 or 21.11.1901
Aleksandropol, † 20.8.1971 Moskau
– RUS ☐ ChudSSSR II; Milner.

Vaneev, *Aleksandr Dmitrievič,* graphic
artist, * 1.3.1927 Pola (Grusinien) – GE
☐ ChudSSSR II.

Vaneev, *Petr Ivanovič* (Wanejeff, Pjotr
Iwanowitsch), graphic artist, * 16.3.1911
Gromki – RUS ☐ ChudSSSR II;
Vollmer VI.

Vaneeva, *Zoja Nikolaevna,* graphic artist,
* 25.12.1911 Nowosibirsk, † 7.12.1970
Moskau – RUS ☐ ChudSSSR II.

Vanegas, *Cristóbal,* painter, f. 1540 – E
☐ ThB XXXIV.

Vanegas Pinzón, *Tiberio,* sculptor, master
draughtsman, painter, * 12.4.1937 Togüí
– CO ☐ EAAm III; Ortega Ricaurte.

Vaněk (1348) (Vaněk), sculptor, f. 1348
– CZ ☐ Toman II.

Vaněk (1437), miniature painter, f. 1437,
l. 1446 – CZ ☐ Toman II.

Vanek (1530), architect, f. about 1530
– SK ☐ ArchAKL.

Vaněk (1556), carver, f. 1556 – CZ
☐ Toman II.

Vaněk, *Alois,* carver, sculptor, * 22.1.1908
Břeclav – CZ ☐ Toman II.

VanEk, *Eve Drewelowe* (Van Ek, Eve
Drewelowe), painter, designer, artisan,
* 15.4.1903 New Hampton (Iowa) –
USA ☐ Falk.

Vaněk, *Ferdinand,* painter, * 18.12.1849
Velvary, † 29.3.1939 Klatovy – CZ
☐ Toman II.

Vanek, *Imrich,* ceramist, jewellery
designer, * 1931 Nové Zámky – SK
☐ ArchAKL.

Vaněk, *Jan,* architect, * 13.1.1891 Třebíč,
l. 1934 – CZ ☐ Toman II.

Vaněk, *Jindřich,* architect, * 9.8.1888
Rokycany, l. 1928 – CZ ☐ Toman II.

Vaněk, *Jiří,* painter, master draughtsman,
* 30.3.1939 Hlinsko – CZ ☐ ArchAKL.

Vaněk, *Josef,* landscape gardener,
* 6.2.1886 Bukovina (Königgrätz) – CZ
☐ Toman II; Vollmer VI.

Vanek, *József,* painter, master draughtsman,
f. before 1914, l. 1927 – H
☐ MagyFestAdat.

Vaněk, *Karel,* painter, * 1862 Prag,
l. 1893 – CZ ☐ Toman II.

Vaněk, *Vladimír,* graphic artist,
* 28.5.1895 Dobry, † 10.1965 Rom
– CZ, S ☐ SvKL V; Toman II.

Vaněk, *Wladja* → **Vaněk,** *Vladimír*

Vaněk z Kolmarku → **Vaněk** (1556)

Vanella, *Antonio* → **Vanelli,** *Antonio*

Vanella, *Francisco* → **Varela,** *Francisco*

Vanelle, *Antoine de la* (La Vanelle,
Antoine de), goldsmith, engraver,
founder, stamp carver, f. 1493, l. 1538
– F ☐ Audin/Vial I; ThB XXXIV.

Vanelli (Architekten- und Bildhauer-
Familie) (ThB XXXIV) → **Vanelli,**
Carlo (1613)

Vanelli (Architekten- und Bildhauer-
Familie) (ThB XXXIV) → **Vanelli,**
Giacomo

Vanelli (Architekten- und Bildhauer-
Familie) (ThB XXXIV) → **Vanelli,**
Ludovico

Vanelli (Gießer-Familie) (ThB XXXIV) →
Vanelli, *Domenico* (1600)

Vanelli (Gießer-Familie) (ThB XXXIV) →
Vanelli, *Federigo*

Vanelli (Gießer-Familie) (ThB XXXIV) →
Vanelli, *Francesco*

Vanelli (Gießer-Familie) (ThB XXXIV) →
Vanelli, *Giovanni*

Vanelli (Gießer-Familie) (ThB XXXIV) →
Vanelli, *Ugo*

Vanelli, decorative painter, f. about 1740
– D ▭ ThB XXXIV.

Vanelli, *Angelo,* sculptor, * Davesco (?),
f. 1650 – I, CH ▭ ThB XXXIV.

Vanelli, *Antonio,* sculptor, * Massa,
f. 1475, † 1523 Palermo – I
▭ ThB XXXIV.

Vanelli, *Carlo (1613)* (Vanelli, Carlo),
architect, * Lugano (?), f. 1613,
l. 1618 – I, CH ▭ Schede Vesme III;
ThB XXXIV.

Vanelli, *Carlo (1870),* sculptor, * 1870
Varallo, † 1908 Varallo (?) – I
▭ Panzetta.

Vanelli, *Domenico (1522),* sculptor,
* Carrara, f. 1522, l. 1549 – I
▭ ThB XXXIV.

Vanelli, *Domenico (1600),* founder,
f. 1600, l. 1620 – CH ▭ ThB XXXIV.

Vanelli, *Federico* (Schede Vesme III) →
Vanelli, *Federigo*

Vanelli, *Federigo* (Vanelli, Federico),
founder, f. 1589, l. 1620 – CH
▭ Schede Vesme III; ThB XXXIV.

Vanelli, *Francesco,* founder, f. 1617,
l. 1620 – CH ▭ ThB XXXIV.

Vanelli, *Giacomo,* sculptor, military
architect, * Lugano (?), f. about 1595,
l. 1626 – I, CH ▭ Schede Vesme III;
ThB XXXIV.

Vanelli, *Giacomo (1547),* goldsmith,
f. 1547, l. 1552 – I ▭ Bulgari I.2.

Vanelli, *Giovanni,* founder, f. 1589,
l. 1620 – CH ▭ Schede Vesme III;
ThB XXXIV.

Vanelli, *Ludovico* (Vanelli, Luigi), sculptor,
* Lugano, f. about 1579, † 1620 – I,
CH ▭ Schede Vesme III; ThB XXXIV.

Vanelli, *Luigi* (Schede Vesme III) →
Vanelli, *Ludovico*

Vanelli, *Ugo,* founder, f. 1589, l. 1620
– F, CH ▭ Schede Vesme III;
ThB XXXIV.

Vanello, *Antonio* → **Vanelli,** *Antonio*

Vanembras, *Arthur Aimé de,* painter,
* 14.5.1809 St-Vigos de Mieux
(Calvados) – F ▭ ThB XXXIV.

VanEppe, *Cora A.* (Van Eppe, Cora A.),
painter, f. 1932 – USA ▭ Hughes.

Vaner, *Václav,* painter, * 27.10.1896
Kladno, l. 1938 – CZ ▭ Toman II.

Vanerain, *Philippot* → **Erein,** *Philippe
van*

Vanermen, *Walter,* painter, * 1932
Antwerpen – B ▭ DPB II.

Vanerve, *Louis,* sculptor, f. about 1750
– F, NL ▭ ThB XXXIV.

Vanerven, *Jean-Baptiste,* sculptor,
f. 17.12.1746, l. 1764 – F
▭ Lami 18.Jh. II.

Vanes, *Alexandre de,* sculptor, copper
founder, f. 1446 – F ▭ ThB XXXIV.

Vanesco, *Clo,* painter, sculptor,
* 31.10.1936 Lausanne – CH ▭ KVS.

Vaness, *Vanil* (Pfund, Elisabeth), fresco
painter, illustrator, photographer,
* 6.6.1946 Bern – CH ▭ KVS; LZSK.

Vanetik, *Valentin M.,* glass artist,
* 1933 St. Petersburg – RUS, USA
▭ WWCGA.

Vanetsian, *Aram Vramshapu* (Milner) →
Vanecian, *Aram Vramšapu*

Vanetti, *Giovanni,* painter, f. 1651, l. 1655
– CZ, I ▭ Toman II.

Vanetti, *Pietro* (Vanetti, Pietro Simone),
painter, * 1667 Prato, † after 1737 – I
▭ DEB XI; ThB XXXIV.

Vanetti, *Pietro Simone* (DEB XI) →
Vanetti, *Pietro*

VanEvera, *Caroline* (Van Evera, Caroline),
painter, f. 1932 – USA ▭ Hughes.

VanEveren, *Jay* (Van Everen, Jay), painter,
f. 1929 – USA ▭ Falk.

VanFavoren, *J. H.* (Van Favoren, J.
H.), portrait painter, f. 1847 – USA
▭ Groce/Wallace.

Vang, *Benigno* → **Vangelini,** *Benigno*

Vang, *Peter,* silversmith, * 29.4.1943
– DK ▭ DKL II.

Vang Hansen, *Daniel Ole* (Weilbach VIII)
→ **Vang Hansen,** *Ole*

Vang Hansen, *Ole* (Vang Hansen,
Daniel Ole), painter, graphic artist,
* 11.10.1924 Fæøerne, † 21.6.1997
– DK ▭ Weilbach VIII.

VanGangalen, *J.* (Van Gangalen, J.),
painter, f. 1850 – GB ▭ Wood.

Vangberg, *Ole* → **Vangberg,** *Ole Otteson*

Vangberg, *Ole Otteson,* architect, * 1834
Frosta (Nord-Trøndelag), l. 1880 – N
▭ NKL IV.

Vangelder, *Peter Mathias* (Gunnis) →
Gelder, *P. M. van*

Vangelderin, *George,* portrait painter,
f. 1859 – USA ▭ Groce/Wallace.

Vangeldri, *Giovanni* → **Gelder,** *Jan van*
(1621)

Vangelini, *Benigno,* painter, f. 1634,
l. 1655 – I ▭ DEB XI; ThB XXXIV.

Vangelini, *Pietro,* painter, f. about 1777
– I ▭ DEB XI; ThB XXXIV.

Vangelista, *Fra* → **Evangelista Fra**
(1440)

Vangelista Tedesco, *Fra* → Fra
Evangelista Tedesco

Vangelista Todesco, *Fra* → Fra
Evangelista Tedesco

Vangelisti, *Vincenzo,* copper engraver,
* 1738 (?) or 1744 Florenz, † 1798
Paris – I ▭ DEB XI; ThB XXXIV.

Vangelli, *Alessandro* → **Vangelli,** *Sandro*

Vangelli, *Sandro,* painter, * 13.7.1902
Rom – I ▭ Comanducci V; DizArtItal;
Vollmer V.

Vangembes, *Giovanni,* painter, f. 1627,
l. 1639 – I ▭ DEB XI; PittItalSeic.

Vangen, *Aagot,* sculptor, * 29.6.1875
Stor-Elvdal, † 29.7.1905 Drøbak – N
▭ NKL IV.

VanGent, *Cock* (Gent, Cock van), painter,
* 1925 (?) – USA ▭ Vollmer V.

Vangheldri, *Giovanni* → **Gelder,** *Jan van*
(1621)

Vangheri, *Luigi,* goldsmith (?),
f. 21.1.1776, l. 22.9.1783 – I
▭ Bulgari I.2.

Vangi, *Giuliano,* sculptor, * 13.3.1931
Barberino di Mugello – I ▭ DizArtItal;
DizBolaffiScult.

Vangingelen, *Jacques van* → **Gingelen,**
Jacques van

Vanginot, *Jean-Baptiste,* architect, * 1820
Creuse, † before 1907 – F ▭ Delaire.

Vangioli, *Giacinto,* goldsmith, silversmith,
* about 1680, † 12.3.1741 – I
▭ Bulgari I.2.

Vangioli, *Giuseppe,* silversmith, * 1675,
l. 1733 – I ▭ Bulgari I.2.

Vangioli, *Paolo,* goldsmith, * 1708,
† 28.12.1790 – I ▭ Bulgari I.2.

Vangomarin, *Josse* → **Vangomeryn,** *Josse*

Vangomerin, *Josse* → **Vangomeryn,** *Josse*

Vangomeryn, *Josse,* painter, f. 1515,
† about 1524 – F ▭ Audin/Vial II.

VanGorder, *Luther Emerson* (Van Gorder,
Luther Emerson; Gorder, Luther Emerson
van), painter, illustrator, * 22.2.1861
Pittsburgh (Pennsylvania), l. 1924 – USA
▭ Falk; ThB XIV.

Vangorp, *Henri Nicolas van* → **Gorp,**
Henri Nicolas van

Vangrove, *Dirik,* carver, * Flamen (?),
f. 1477, l. 1478 – GB ▭ Harvey.

Vangsbakken, *Ola Nilsson,* carpenter,
cabinetmaker, smith, wood carver,
* 1772 Skjåk, † 1850 Skjåk – N
▭ NKL IV.

Vangsgaard, *Erik Ingomar,* silversmith,
* 4.8.1928 – DK ▭ DKL II.

Vangsnes, *Magne* → **Vangsnes,** *Magne
Oddvin*

Vangsnes, *Magne Oddvin,* graphic artist,
* 19.8.1945 Vangsnes (Sogn) – N
▭ NKL IV.

Vangueille, *Joseph* → **Gheluwen,** *Joseph
van*

VanGunten, *Adele* (Van Gunten, Adele;
Maust, Adele van Gunten), miniature
painter, f. 1906 – USA ▭ Falk.

Vanguš, *Matthias,* still-life painter,
f. 24.10.1716 – A ▭ ThB XXXIV.

VanGuysegem, *Paul* (DPB II) →
Gysegem, *Paul van*

Vaňha, *Antonín Jindřich,* painter,
* 5.6.1886 Prag, l. 1931 – CZ
▭ Toman II.

VanHaarlem, *Franz Jansz* (DPB II) →
Haarlem, *Frans Jansz*

Vanhacren, portrait painter, f. 1706 – B,
NL ▭ DPB II; ThB XXXIV.

Vanhacter, *Luc,* painter, * 2.6.1930 La
Louvière – B ▭ DPB II; Jakovsky.

VanHaecht, *Willem* (2) (DPB II) →
Haecht, *Willem van* (1593)

Vanhaeken, *Alexander* → **Haecken,**
Alexander van

VanHalle, *F. J.* (Van Halle, F. J.), artist,
f. 1918 – USA ▭ Hughes.

VanHante, *Aug.* (Karel) → **Van Hante,**
Aug.

VanHarlingen, *Jean* (Van Harlingen, Jean),
sculptor, painter, environmental artist,
* 12.2.1947 Dayton (Ohio) – USA
▭ Watson-Jones.

VanHase, *David* (Van Hase, David),
engraver, * about 1833 New York,
l. 1850 – USA ▭ Groce/Wallace.

VanHavermaet, *Charles* (Van Havermaet,
Charles; Havermaet, Charles van),
painter, f. before 1895, l. 1904 – GB
▭ ThB XVI; Wood.

Vanhecke, *Modeste,* sculptor, * 1896
Melle (Gent), l. before 1961 – B
▭ Vollmer V.

VanHeemskerck, *E.* (Heemskerck, E van),
painter, f. 1873 – GB, NL ▭ Johnson I.

VanHees, *Elena* (Van Hees, Elena),
painter, * 14.12.1899 Bahía Blanca,
l. 1952 – RA ▭ EAAm III; Merlino.

VanHees, *F.* (Hees, F. van),
painter, f. 1655, l. 1656 – GB
▭ Waterhouse 16./17.Jh..

Vanheffen, *Jean-Baptiste* → **Heffen,** *Jean-
Baptiste van*

Vanhernan, *T.,* fruit painter, f. 1819
– GB ▭ Pavière III.1.

Vanheste, *Arthur Georges,* painter, * 1909
Oostende – B ▭ DPB II.

Vanheste, *Emile,* painter, * 1847 Oostende
– B ▭ DPB II.

Vanheste, *Gustaaf,* painter, * 1887
Oostende, † 1975 – B ▭ DPB II.

Vanheste, *Robert,* painter, * 1913
Oostende – B ▭ DPB II.

VanHier (Van Hier), painter, f. 1880,
l. 1881 – GB ▫ Johnson II; Wood.

Vanhollebeke, *Jean-Jacques*, painter,
* 1945 Brüssel – B ▫ DPB II.

Vanhoof, *Josephus Franciscus* → **Hoof,**
Josephus Franciscus van

VanHook, *George M.* (Van Hook,
George M.), architect, f. 1907 – USA
▫ Tatman/Moss.

VanHook, *Nell* (Van Hook, Nell;
Hook, Nell van), painter, sculptor,
* 29.10.1897, l. before 1955 – USA
▫ Falk; Vollmer II.

VanHorn, *Lucretia* (Van Horn, Lucretia),
watercolourist, pastellist, f. 1928 – USA
▫ Hughes.

VanHorn, *Margaret* (Van Horn, Margaret),
lithographer, f. 1932 – USA ▫ Hughes.

VanHorne, *William Cornelius* (Van Horne,
William Cornelius), painter, * 1843
Will County (Illinois), † 1915 Montreal
(Quebec) – CDN, USA ▫ Harper.

Vanhoubracken, *Giovanni* → **Houbraken,**
Giovanni van

VanHouteano (Van Houteano),
lithographer, f. before 1853 – USA
▫ Groce/Wallace.

VanHouten, *Raymond F.* (Van Houten,
Raymond F.), painter, f. 1913 – USA
▫ Falk.

VanHusen, *John* (Van Husen, John),
illuminator, glazier, f. 1726 – USA
▫ Groce/Wallace.

Vanhutthe, *Herrmann* → **Hutte, Herman**
van

Vaníček, painter, f. 1457 – CZ
▫ Toman II.

Vaníček, *Bedřich*, painter, graphic
artist, * 30.5.1885 Krahulov (Třebíč),
† 31.7.1955 Prag – CZ ▫ Toman II;
Vollmer V.

Vaníček, *Bohuslav*, painter, artisan,
* 2.12.1904 Bystřice – CZ ▫ Toman II.

Vaníček, *Ludevít*, painter, * 5.7.1894
Senica, l. 1921 – SK ▫ Toman II.

Vaníčková, *Stanislava*, costume designer,
* 1927 – SK ▫ ArchAKL.

Vanický, *Vojtěch*, architect, * 15.11.1898
Horní Sloupnice – CZ ▫ Toman II.

Vanieder, *Nicolaus*, sculptor, f. 1564,
l. 1569 (?) – A ▫ ThB XXXIV.

Vanier, *Bertrand* → **Vannier**, *Bertrand*

Vanier, *Claude*, painter, * about 1910 Le
Havre (Seine-Maritime), l. before 1999
– F ▫ Bénézit.

Vanier, *Georges*, artist, * 8.12.1887
Montreal (?), l. 29.9.1911 – CDN
▫ Karel.

Vanier, *Girard*, miniature painter,
f. 10.4.1263 – F ▫ ThB XXXIV.

Vanier, *Guillaume*, goldsmith, f. 1557 – F
▫ Audin/Vial II.

Vanier, *Jean (1633)*, painter, f. 1633,
l. 1637 – F ▫ Audin/Vial II.

Vanier, *Jean (1644)* (Vanier, Jean),
sculptor, f. 1644, l. 1668 – F
▫ Audin/Vial II; ThB XXXIV.

Vanier, *Luigi* (Vannier, Luigi), painter,
f. 1662, l. 1702 – I ▫ PittItalSeic;
Schede Vesme III; ThB XXXIV.

Vanier, *Martin*, ivory carver, † 1685 – F
▫ ThB XXXIV.

Vanier, *Michel*, ceramist, * 27.1.1747
Orléans, † 7.3.1790 Bordeaux – F
▫ ThB XXXIV.

Vanier, *Nicolas* → **Vaignier**, *Nicolas*

Vanier, *Pierre* → **Vannier**, *Pierre*

Vanier, *Pierre* → **Vanyer**, *Pierre*

Vanier, *Thibaud*, goldsmith, f. 1556,
l. 1561 (?) – F ▫ Audin/Vial II.

Vanière, *Corneille* → **Vannières**, *Corneille*

Vanière, *Georges*, master draughtsman,
* 27.6.1740 Genf, † 1.9.1834 Genf
– CH ▫ ThB XXXIV.

Vanière, *Henry*, miniature painter, * 1769
or 1770, † 3.5.1848 Quebec – CDN
▫ Harper; Karel.

Vanière, *Michel*, goldsmith, * 14.6.1734
Genf, l. 1756 – CH ▫ Brun III.

Vanière, *Pyrame*, goldsmith, * 20.4.1763
Genf, † 11.4.1796 – CH ▫ Brun III.

Vanières, *Corneille* → **Vannières,**
Corneille

Vanieux, *Emmanuel* → **Bagnieux,**
Emmanuel

Vanifant'ev, *Nikolaj Grigor'evič*,
lithographer, f. 1840, l. 1846 – RUS
▫ ChudSSSR II.

Vanïn, *Anatolij* (Vanin, Anatolij
Maksimovič), graphic artist, interior
designer, designer, * 19.2.1937
Pervouralsk – UA ▫ ChudSSSR II.

Vanin, *Anatolij Maksimovič* (ChudSSSR II)
→ **Vanïn**, *Anatolij*

Vanina, *Peter*, sculptor, f. 1761, l. 1770
– GB ▫ Gunnis.

VanIngen, *Jennifer* (Ingen, Jennifer van),
painter, * 1942 Whitley (Surrey) – GB
▫ Spalding.

VanIngen, *Josephine K.* (Van Ingen,
Josephine K.), painter, f. 1898, l. before
1985 – USA ▫ Falk.

VanIngen, *William Brantley* (Van Ingen,
William Brantley; Ingen, William
Brantley Van), fresco painter, decorative
painter, * 30.8.1858 Philadelphia
(Pennsylvania), † 1955 – USA
▫ EAAm III; Falk; ThB XVIII.

VanIngen, *William H.* (Van Ingen, William
H.), wood engraver, designer, * about
1831 New York, l. 1871 – USA
▫ Groce/Wallace.

Vaninni, *Peter* → **Vanina**, *Peter*

Vaniš, *Vojtěch*, ceramist, painter,
* 19.3.1899 Mnichovo Hradiště – CZ
▫ Toman II.

Vanišová, *Milada*, sculptor, * 22.9.1920
Břeclav – CZ ▫ Toman II.

Vaništa, *Josip*, painter, * 17.5.1924
Karlovac – HR ▫ ELU IV; Vollmer V.

Vanjakin, *Vitalij Vasil'evič*, sculptor,
* 11.8.1928 Bolovino – RUS, UZB
▫ ChudSSSR II.

Vanjukov, *Evgenij Vasil'evič*, graphic
artist, * 8.4.1925 Solnechnogorsk – RUS
▫ ChudSSSR II.

Vanka, *Maksimilijan* (Vanka, Maximilian;
Vanka, Maksimiljan), painter, illustrator,
stage set designer, * 10.10.1889 or
11.10.1889 Zagreb, † 2.2.1963 –
HR, USA ▫ ELU IV; ThB XXXIV;
Vollmer V.

Vanka, *Maksimiljan* (Vollmer V) →
Vanka, *Maksimilijan*

Vanka, *Maximilian* (ThB XXXIV) →
Vanka, *Maksimilijan*

Vankan → **Kan**, *Theodoor Jacobus
Albertus van*

Vankavičius, *Valentinas* → **Wańkowicz,**
Walenty

VanKessell, *Herman* (Van Kessell,
Herman), artist, f. 1932 – USA
▫ Hughes.

VanKirk, *Walter Moseley* (Van Kirk,
Walter Moseley), architect, * 26.2.1876
Philadelphia (Pennsylvania), † 22.9.1929
Philadelphia (Pennsylvania) (?) – USA
▫ Tatman/Moss.

VanKoert, *John Owen* (Van Koert, John
Owen), painter, graphic artist, designer,
* 30.7.1912 Minneapolis (Minnesota)
– USA ▫ Falk.

Vankov, *Dosju Lazarov*, architect, stage
set designer, * 29.10.1932 Sofia – BG
▫ EIIB.

Van'kovič, *Valentin Mel'chiorovič*
(ChudSSSR II) → **Wańkowicz**, *Walenty*

Van'kovič, *Vikentij Mel'chiorovič* →
Wańkowicz, *Walenty*

Van'kovič, *Vikentij Michajlovič* →
Wańkowicz, *Walenty*

Vankovich, *Valenti Melkhiorovich* (Milner)
→ **Wańkowicz**, *Walenty*

Vankovich, *Valentin Mikhailovich* →
Wańkowicz, *Walenty*

Vankovičius, *Valentinas Vikentius* →
Wańkowicz, *Walenty*

Vankueken, *Paul*, painter, * 1927
Anderlecht – B ▫ DPB II.

VanLaer, *Alexander Theobald* (Van
Laer, Alexander Theobald; Van Laer,
Alexander Theabald; Laer, Alexander
T. van), landscape painter, illustrator,
* 9.2.1857 Auburn (New York),
† 12.3.1920 Indianapolis (Indiana)
or Litchfield (Connecticut) – USA
▫ EAAm III; Falk; ThB XXII.

VanLaer, *Belle* (Van Laer, Belle),
miniature painter, * 19.9.1862
Philadelphia (Pennsylvania), l. 1925
– USA ▫ Falk.

VanLeer, *Ella Wall* (Van Leer, Ella Wall),
painter, f. 1928 – USA ▫ Hughes.

VanLeshout, *Alexander J.* (Van Leshout,
Alexander J.), etcher, * 16.5.1868
Harvard (Illinois), † 24.5.1930 Louisville
(Kentucky) – USA ▫ Falk.

VanLeyden, *Karin Elizabeth* (Van Leyden,
Karin Elizabeth), painter, designer,
illustrator, * 23.7.1906 Charlottenburg
– USA, D ▫ EAAm III; Falk.

VanLeyen (Leyen van), watercolourist,
f. 1909 – USA ▫ Brewington.

VanLingen, *Claude* (Lingen, Claude
van), sculptor, * 1931 Johannesburg
(Transvaal) – ZA, USA ▫ Berman.

Vanlint, *Giovanni*, silversmith, * 1736,
l. 1775 – I ▫ Bulgari I.2.

VanLoan, *Dorothy Leffingwell* (Van
Loan, Dorothy Leffingwell; Van
Loan, Dorothy), painter, lithographer,
* Lockport (New York), f. 1927 – USA
▫ EAAm III; Falk.

Vanloo, *Carle* (DA XIX) → **Loo**, *Carle
Van*

Vanloo, *Charles André* → **Loo**, *Carle Van*

VanLoo, *Léon* (Van Loo, Léon), painter,
photographer, * 12.8.1841 Gent,
† 10.1.1907 Cincinnati (Ohio) – B,
USA ▫ Karel.

VanLoo, *Pierre* (Van Loo, Pierre), stage
set designer, * 1837 Gent, † 2.2.1858
New Orleans (Louisiana) – B, USA
▫ EAAm III; Groce/Wallace; Karel.

VanLoon, *Hendrik Willem* (Van Loon,
Hendrik Willem; Loon, Hendrik Willem
van), master draughtsman, illustrator,
* 14.1.1882 Rotterdam (Zuid-Holland),
† 11.3.1944 Old Greenwich (Connecticut)
– USA, NL ▫ EAAm III; Falk;
Scheen I.

VanMalederen, *F.* (Van Malederen, F.),
sculptor, * 1860 or 1861, l. 5.10.1892
– B, USA ▫ Karel.

VanMark, *Parthenia* (Van Mark, Parthenia;
Vander Mark, Parthenia), designer,
* Philadelphia (Pennsylvania), f. 1932
– USA ▫ Falk.

VanMeyer, *Michael* (Van Meyer, Michael), sculptor, f. before 1939 – USA ◻ Hughes.

VanMil, *Alphonsus Maria Wilhelmus Margaretha* (Van Mil, Alphonsus Maria Wilhelmus Margaretha), sculptor, * 17.5.1950 Texel – CDN, NL ◻ Ontario artists.

VanMillett, *George* (Van Millett, George; Millett, G. Van), painter, * 5.4.1864 Kansas City (Missouri), † 1952 – USA ◻ Falk; ThB XXIV.

VanMoer, *F. B.* (Van Moer, F. B.), painter, f. 1872 – GB ◻ Wood.

VanMonk, *E.* (Van Monk, E.), painter, f. 1832, l. 1840 – GB ◻ Grant; Johnson II; Wood.

Vanmour → **Mour,** *Jean-Bapt. van*

Vanmour, *Jean-Bapt.* → **Mour,** *Jean-Bapt. van*

Vann, *Loli,* painter, * 7.1.1913 or 7.6.1913 Chicago (Illinois) – USA ◻ EAAm III; Falk.

Vann, *Oscar van Young* (Mistress) → **Vann,** *Loli*

Vann Esse, *Ball,* painter, * 21.9.1878 Lafayette (Indiana), l. 1940 – USA ◻ Falk.

Vann-Hall, *Wilgeforde,* glass painter, * 1894, l. 1936 – ZA ◻ Berman.

Vanna, *Elsa di,* painter, f. 1948 – DOM ◻ EAPD.

Vannacci, *Giuseppe,* painter, * 1748, l. 1817 – I ◻ ThB XXXIV.

Vannach, *Michail Aleksandrovič,* painter, graphic artist, * 3.9.1908 Omsk – RUS ◻ ChudSSSR II.

VanName, *George W.* (Van Name, George W.), portrait painter, f. 1850, l. 1853 – USA ◻ Groce/Wallace.

Vannard, *Pierre-Jacques* → **Vanart,** *Pierre-Jacques*

Vannas, *Maimu* (Vannas, Majmu Paulovna), stage set designer, * 20.9.1914 Tartu – EW ◻ ChudSSSR II.

Vannas, *Majmu Paulovna* (ChudSSSR II) → **Vannas,** *Maimu*

Vanne, *Antoine,* copper engraver, f. 1701 – F ◻ ThB XXXIV.

Vanne, *Barthélemi,* goldsmith, f. 4.11.1773 – F ◻ Brune.

Vanneau, *Alexandre-François,* sculptor, f. 1760, l. 1767 – F ◻ Lami 18.Jh. II; ThB XXXIV.

Vannebort, *Jean* → **Vannebrot,** *Jean*

Vannebrot, *Jean,* painter, f. 1548 – F ◻ Audin/Vial II.

Vannelier, *Mathelin,* sculptor, f. 1513 – F ◻ ThB XXXIV.

Vannelli, *Andrea,* stonemason, f. 1579 – I ◻ ThB XXXIV.

Vannelli, *Donato,* sculptor, * 1602, l. 1650 – I ◻ ThB XXXIV.

Vannelli, *Francesco (1501),* cartographer, f. 1501 – I ◻ DEB XI; ThB XXXIV.

Vannelli, *Giuliano,* miniature painter, * Florenz, f. 1485, † 1527 Florenz – I ◻ D'Ancona/Aeschlimann; ThB XXXIV.

Vannelli, *Pier Augusto,* painter, * 23.7.1910 Livorno – I ◻ Comanducci V.

Vannen, *J.,* marine painter, f. 1896, l. before 1982 – N ◻ Brewington.

Vannérus, *Inga-Mi,* textile artist, * 27.7.1932 Göteborg – S ◻ SvKL V.

Vanneschi, *Gaspare,* silversmith, * 1718, † 16.12.1787 – I ◻ Bulgari I.2.

VanNess, *C. W.* (Van Ness, C. W.), painter, f. 1924 – USA ◻ Falk.

VanNess, *Frank Lewis* (Van Ness, Frank Lewis), portrait painter, illustrator, * 29.9.1866 Paw-Paw (Michigan), l. 1910 – USA ◻ Falk.

Vannesson, *Pierre,* master draughtsman, f. 1601 – F ◻ ThB XXXIV.

Vannet, *William Peters,* painter, etcher, * 15.2.1917 Carnoustie (Tayside) – GB ◻ McEwan; Vollmer VI.

Vannetti, *Alfredo,* painter (?), * 1914 Genua – I ◻ Comanducci V.

Vannetti, *Angelo* (Vannetti, Angiolo), sculptor, painter, * 6.12.1881 Livorno, † 1.1962 Florenz – I ◻ Comanducci V; Panzetta.

Vannetti, *Angiolo* (Panzetta) → **Vannetti,** *Angelo*

Vannetti, *Antonio,* painter, architect, * 1663, † 1753 – I ◻ ThB XXXIV.

Vannetti, *Clemente,* architect, f. 1756 – I ◻ ThB XXXIV.

Vannetti, *Clementino,* painter, * 14.11.1754 Rovereto, † 13.3.1795 Rovereto – I ◻ DEB XI; ThB XXXIV.

Vannetti, *G.,* architect, f. 1783 – I ◻ ThB XXXIV.

Vannetti, *Marco,* painter, * Loreto (?), f. 1686 – I ◻ DEB XI; ThB XXXIV.

Vannetti, *Pietro Simone* → **Vanetti,** *Pietro*

Vanni → **Vos,** *Jean Ignace*

Vanni, *Achille,* goldsmith, * 1825 Bazzano (Bologna), l. 1870 – I ◻ Bulgari I.2.

Vanni, *Agostino,* goldsmith, * about 1588, l. 24.12.1612 – I ◻ Bulgari I.2.

Vanni, *Andrea* → **Andrea di Vanni** (1332)

Vanni, *Antonio,* painter, * 1841 Genua – I ◻ Comanducci V.

Vanni, *Curzio,* goldsmith, * about 1555 Rom, † before 3.1.1614 – I ◻ Bulgari I.2; ThB XXXIV.

Vanni, *Diomede,* goldsmith, * 1558 Rom, l. 1601 – I ◻ Bulgari I.2.

Vanni, *Domenico,* painter, f. 1601 – I ◻ DEB XI; ThB XXXIV.

Vanni, *Ermanno,* painter, sculptor, ceramist, * 1930 Modena – I ◻ Comanducci V.

Vanni, *Felice,* goldsmith, * before 20.5.1567 Piscinula (?), l. 1610 – I ◻ Bulgari I.2.

Vanni, *Francesco (1563),* painter, etcher, * 1563 or 1565 or 1580 or 1582 Siena, † 26.10.1610 Siena – I ◻ DA XXXI; DEB XI; ELU IV; PittItalCinqec; ThB XXXIV.

Vanni, *Francesco (1639),* bell founder, f. 1639 – I ◻ ThB XXXIV.

Vanni, *Giovan Battista* (DEB XI; PittItalSeic) → **Vanni,** *Giovanni Battista*

Vanni, *Giovanni (1801),* painter, f. 1801 – I ◻ ThB XXXIV.

Vanni, *Giovanni (1927),* painter, * 30.6.1927 Rom – I ◻ Vollmer V.

Vanni, *Giovanni Battista* (Vanni, Giovan Battista), painter, etcher, * 21.2.1599 or 22.2.1600 Florenz or Pisa, † 27.7.1660 Pistoia – I ◻ DEB XI; PittItalSeic; ThB XXXIV.

Vanni, *Giovanni Felice* → **Vanni,** *Felice*

Vanni, *Girolamo* → **Nanni,** *Girolamo*

Vanni, *Lippo di* (Bradley III) → **Lippo Vanni**

Vanni, *Lippo* (PittItalDuec) → **Lippo Vanni**

Vanni, *Mariano* → **Taccola**

Vanni, *Mariano di Giacomo* → **Taccola**

Vanni, *Mariano di Jacopo* → **Taccola**

Vanni, *Michelangelo,* painter, copper engraver, * 1583 Siena, † 1671 Siena – I ◻ DEB XI; ThB XXXIV.

Vanni, *Niccolò,* master draughtsman, copper engraver, * Rom (?), f. about 1750, l. about 1792 (?) – I ◻ DEB XI; ThB XXXIV.

Vanni, *Orazio,* goldsmith, f. about 1590, l. 26.2.1622 – I ◻ ThB XXXIV.

Vanni, *Ottaviano de* → **Vanni,** *Ottaviano*

Vanni, *Ottaviano,* goldsmith, f. 1548, l. 1587 – I ◻ Bulgari I.2.

Vanni, *Paolo,* goldsmith, f. 1381 (?) – I ◻ ThB XXXIV.

Vanni, *Pietro (1413),* goldsmith, silversmith, engraver, * 1413 or 1418, l. 1496 – I ◻ Bulgari III.

Vanni, *Pietro (1845),* miniature sculptor, history painter, genre painter, etcher, * 17.2.1845 Viterbo, † 30.1.1905 Rom – I ◻ Comanducci V; DEB XI; ThB XXXIV.

Vanni, *Pietro (1925),* painter, stucco worker (?), * 1925 Terzone – I ◻ DizArtItal.

Vanni, *Raffaele* (DA XXXI; DEB XI) → **Vanni,** *Raffaello*

Vanni, *Raffaello* (Vanni, Raffaele), painter, * 4.10.1587 Siena, † 29.11.1673 Siena – I ◻ DA XXXI; DEB XI; PittItalSeic.

Vanni, *Sam* (Vanni, Samuel), painter, * 6.7.1908 Viipuri, † 22.10.1992 Helsinki – SF ◻ DA XXXI; Koroma; Kuvataiteilijat; Vollmer V.

Vanni, *Samuel* (DA XXXI) → **Vanni,** *Sam*

Vanni, *Turino* → **Turino di Vanni** (1348)

Vanni, *Turino da Pisa* (PittItalDuec) → **Turino di Vanni** (1348)

Vanni, *Turino da Rigoli* → **Turino di Vanni** (1348)

Vanni, *Violanta,* copper engraver, * about 1732 Florenz, † 1776 – I ◻ DEB XI; ThB XXXIV.

Vanni dell'Ammannato → **Giovanni d'Ammannati**

Vanni di Andrea, goldsmith, f. 1346 – I ◻ Bulgari I.3/II.

Vanni di Baldolo da Perugia, painter, f. 1332 – I ◻ Gnoli.

Vanni di Bono → **Giovanni di Bono**

Vanni di Duccio, painter, f. 1301, l. 1323 – I ◻ DEB XI.

Vanniccioli, *Giuseppe,* painter, * Cingoli (?), f. 1601 – I ◻ DEB XI; ThB XXXIV.

Vannicello di Guidoccio di Spada, goldsmith, f. 1374 – I ◻ Bulgari I.3/II.

Vannicola, *Cayetano* (EAAm III) → **Vannicola,** *Gaetano*

Vannicola, *Gaetano* (Vannicola, Cayetano), painter, * 16.12.1859 Offida, † 6.4.1923 Grottammare – I, RA ◻ Comanducci V; EAAm III; PittItalOttoc; ThB XXXIV.

VanNiekerk, *Sarah* (Niekerk, Sarah van), bird painter, graphic artist, * 16.1.1934 – GB ◻ Lewis.

Vannier, furniture artist, cabinetmaker, f. 1746 – F ◻ Kjellberg Mobilier.

Vannier, *Bertrand* → **Vannier,** *Pierre*

Vannier, *Bertrand,* scribe, illuminator, f. 1472, † before 1503 – F ◻ Audin/Vial II.

Vannier, *Félix-Alexandre-Joseph,* architect, * 1884 Nantes, l. after 1903 – F ◻ Delaire.

Vannier, *Girard* → **Vanier,** *Girard*

Vannier, *Jean* → **Vanier,** *Jean* (1633)

Vannier, *Louis,* painter, f. about 1662, l. 1684 – F ◻ ThB XXXIV.

Vannier, *Luigi* (PittItalSeic; Schede Vesme III) → **Vanier,** *Luigi*

Vannier, *Pierre,* scribe, illuminator, f. 1493, l. 1547 – F ▭ Audin/Vial II.

Vannières, *Corneille,* painter, f. 1548 – F ▭ Audin/Vial II.

Vanninen, *Antti,* landscape painter, * 10.10.1890 Impilahti, l. before 1972 – SF ▭ Koroma; Kuvataiteilijat; Nordström; Paischeff; Vollmer V.

Vannini, *Agostino,* wood carver, * Bassano(?), f. 1601 – I ▭ ThB XXXIV.

Vannini, *Alessandro,* brass founder, f. 1577, † 1611 – I ▭ ThB XXXIV.

Vannini, *Andrea,* silversmith, * 1615, l. 1656 – I ▭ Bulgari I.2.

Vannini, *Biagio,* goldsmith, * 1565, † 1.5.1643 – I ▭ Bulgari I.2.

Vannini, *Giovan Battista,* potter, f. 1775, l. 1778 – I ▭ ThB XXXIV.

Vannini, *Giovanni,* painter, f. 1701 – I ▭ DEB XI; ThB XXXIV.

Vannini, *Ottavio,* fresco painter, * 16.9.1585 Florenz, † 1643 or 25.2.1644 Florenz – I ▭ DA XXXI; DEB XI; PittItalSeic; ThB XXXIV.

Vannini, *Pietro,* silversmith, f. 1452, † 1495 or 1496 Ascoli Piceno – I ▭ ThB XXXIV.

Vannini, *Ulisse,* lithographer, f. 1861 – I ▭ Comanducci V; DEB XI; Servolini.

Vannini-Wethli, *A. Bonaventura,* sculptor, * 16.8.1832 Villa (Lugano), † 20.1.1898 Zürich – CH ▭ Brun III.

Vannino da Perugia, painter, f. 1301 – I ▭ Gnoli.

Vannio di Marinuccio, goldsmith, f. 22.3.1414, l. 6.8.1464 – I ▭ Bulgari III.

Vanniolle, *Antoine,* medalist, f. 1528, l. 1530 – F ▭ ThB XXXIV.

Vannocci → **Biringucci,** *Oreste*

Vannola, *Ignazio,* sculptor, goldsmith, f. 1565 – I ▭ ThB XXXIV.

Vannone, *Andrea,* architect, mason (?), * Lanzo d'Intelvi, f. 1575, l. 1619 – I ▭ ThB XXXIV.

VanNorden, *John H.* (Van Norden, John H.), landscape painter, f. 1853, l. 1859 – USA ▭ Groce/Wallace.

VanNorden, *Virginia* (Van Norden, Virginia), painter, f. 1928 – USA ▭ Hughes.

VanNorman, *D. C.* (Van Norman, D. C. (Mistress)), portrait painter, f. 1857, l. 1858 – USA ▭ Groce/Wallace.

VanNorman, *Wvelyn* (Van Norman, Wvelyn), painter, * 7.2.1900 Hamilton (Ontario) – USA, CDN ▭ Falk.

VanNostrand, *Henry* (Van Nostrand, Henry), wood engraver, f. 1847, l. 1849 – USA ▭ Groce/Wallace.

Vannoz, *François de* (Vannoz, Luc-Joseph François de), portrait miniaturist, * 7.7.1772, † 22.12.1848 Vannoz – F ▭ Brune; ThB XXXIV.

Vannoz, *Luc-Joseph François de* (Brune) → **Vannoz,** *François de*

Vannozzi, *Tarquino,* goldsmith, f. 19.1.1594, l. 31.3.1604 – I ▭ Bulgari III.

Vannucchi, *Rodolfo,* sculptor, f. 1898 – I ▭ Panzetta.

Vannucci, *Antonio,* goldsmith, f. 26.4.1784 – I ▭ Bulgari III.

Vannucci, *Bartolomeo,* goldsmith, f. 20.6.1666 – I ▭ Bulgari III.

Vannucci, *Enzo,* painter, * 13.7.1912 Florenz – I ▭ Comanducci V.

Vannucci, *Giacomo,* potter, f. 1439 – I ▭ ThB XXXIV.

Vannucci, *Giampaolo,* painter, sculptor, * 1934 Pietrasanta – I ▭ DizArtItal.

Vannucci, *Marco,* graphic artist, * 18.4.1915 Genua – I ▭ Comanducci V.

Vannucci, *Pietro,* miniature painter – I ▭ D'Ancona/Aeschlimann.

Vannucci, *Pietro (1666)* (Vannucci, Pietro), silversmith, f. 2.6.1666 – I ▭ Bulgari I.2.

Vannucci, *Pietro di Cristoforo* → **Perugino**

Vannucci, *Ugo,* sculptor, * Carrara, f. 1913, † 30.1.1941 Turin – I ▭ Panzetta.

Vannuccini, *Enrico,* etcher, painter, * 16.9.1900 Cortona, † 1990 Menaggio – I ▭ PittItalNovec/1 II; Servolini.

Vannuccio da Todi, painter, f. 1301 – I ▭ Gnoli.

Vannuchi, *F.,* wax sculptor, * about 1800 Italien, l. 1860 – USA ▭ EAAm III; Groce/Wallace; Soria.

Vannuchi, *S.* → **Vannuchi,** *F.*

Vannucorri, *Lodovico* (Bradley III) → **Vannucozzi,** *Lodovico*

Vannucozzi, *Lodovico* (Vannucorri, Lodovico), copyist, miniature painter, f. 1401 – I ▭ Bradley III; D'Ancona/Aeschlimann.

VanNufel, *Corneille-Lemens* (Van Nufel, Corneille-Lemens), painter, f. 1681 – F ▭ Brune.

Vannulli, *Girolamo* (PittItalSettec) → **Vanulli,** *Girolamo*

Vannutelli, *Giuseppina,* portrait painter, genre painter, * 1874 Rom, l. 1900 – I ▭ Comanducci V; ThB XXXIV.

Vannutelli, *Scipione,* history painter, genre painter, portrait painter, * 10.11.1834 Genazzano, † 18.5.1894 Rom – I ▭ Comanducci V; DEB XI; PittItalOttoc; ThB XXXIV.

Vannylygue, *Marc,* tapestry craftsman, f. 4.2.1502 – B, NL ▭ Brune.

Vanobstat, *Gérard* → **Opstal,** *Gérard van*

Vanoli, *Paolo,* painter, * 21.9.1890 Valdomino, † 2.2.1946 Mailand – I ▭ Comanducci V.

VanOlst, *J.* (Van Olst, J.; Olst, J. van), painter, f. 1790 – GB ▭ Pavière II; Waterhouse 18.Jh..

Vanome, *Henry Edme Christophe,* painter, † 14.9.1764 Paris – F ▭ ThB XXXIV.

Vanoni, *Enna,* sculptor, f. 1941 – ROU ▭ PlástUrug II.

Vanoni, *Giov. Antonio* (Vanoni, Giovanni Antonio), fresco painter, * 1810 Aurigeno (Maggiatal), † 1886 – CH, I ▭ Comanducci V; ThB XXXIV.

Vanoni, *Giovanni Antonio* (Comanducci V) → **Vanoni,** *Giov. Antonio*

Vanoni, *Serafino,* painter, * 1851 Aurigeno (Maggiatal), † 5.4.1873 Paris – CH, F ▭ Comanducci V.

VanOppen, *Katie* (Van Oppen, Katie), miniature painter, * 10.3.1891 Rosario, l. 1941 – RA ▭ EAAm III; Merlino.

VanOrder, *Grace Howard* (Van Order, Grace Howard), painter, illustrator, * 16.2.1905 Baltimore (Maryland) – USA ▭ Falk.

VanOrman, *John A.* (Van Orman, John A.), painter, f. 1947 – USA ▭ Falk.

VanOrnum, *Willard* (Van Ornum, Willard), painter, f. 1915 – USA ▭ Falk.

VanOs, *Gerhard J.* (Van Os, Gerhard J.), landscape painter, f. 1827, l. 1828 – GB, CH ▭ Grant.

VanOsdel, *John Mills* (Van Osdel, John Mills), architect, * 31.7.1811 Baltimore (Maryland), † 21.12.1891 Chicago (Illinois) – USA ▭ DA XXXI.

Vanosino, *Giovanni Antonio,* painter, * Varese, f. 1562, l. 1585 – I ▭ ThB XXXIV.

Vanossi, *Matteo,* history painter, f. 1835, † 1891 Chiavenna – I ▭ Comanducci V; ThB XXXIV.

Vanosten, *Joseph,* artist, * about 1832 Pennsylvania, l. 1860 – USA ▭ Groce/Wallace.

Vanot, *Abraham,* painter, * Antwerpen, f. 1636 – B, F ▭ Audin/Vial II.

VanOttenfeld, *A.* (Van Ottenfeld, A.), painter, f. before 1933 – USA ▭ Hughes.

Vanotti, *Alessandro,* painter, * 11.1.1852 Mailand, † 11.4.1916 Bollate Milanese – I ▭ Comanducci V; DEB XI; ThB XXXIV.

Vanotti, *Amalie,* painter, * 1.2.1853 Konstanz, l. before 1940 – D ▭ ThB XXXIV.

Vanotti, *Etelia,* painter, * 7.1.1940 Mailand – I ▭ Comanducci V.

Vanotto, *Aldo,* painter, * 10.2.1910 Turin – I ▭ Comanducci V.

Vanover, *Berenguer,* architect, f. 1421 – E ▭ Ráfols III.

Vanoverbeke, *Carly,* painter, graphic artist, sculptor, * 1943 Oudenaarde – B ▭ DPB II.

Vanpaemel, *Jules,* etcher, architect, * 23.2.1896 Blankenberghe, l. before 1961 – B ▭ Vollmer V.

VanPappelendam, *Laura* (Van Pappelendam, Laura), painter, * Donnelson (Iowa), f. 1932 – USA ▭ Falk.

VanParys, *Louise* (Van Parys, Louise; Parys, Louise van), painter, * 2.5.1852 Paris or Gennevilliers, † about 1910 Paris – F ▭ Edouard-Joseph III; ThB XXVI.

VanParys, *Marie Fernande* (Van Parys-Driesten, Marie-Fernande), illustrator, enamel painter, portrait painter, watercolourist, * 23.11.1874 Lille, l. before 1932 – F ▭ Edouard-Joseph III.

VanPelt, *Ellen Warren* (Van Pelt, Ellen Warren), painter, f. 1901 – USA ▭ Falk.

VanPelt, *John V.* (Van Pelt, John-V.), architect, painter, * 1874 New Orleans (Louisiana), l. 1906 – USA ▭ Delaire; Falk.

VanPelt, *Margaret V.* (Van Pelt, Margaret V.), painter, f. 1947 – USA ▭ Falk.

VanPennen, *Theodore* (Van Pennen, Theodore), sculptor, f. 5.1725 – GB ▭ Gunnis.

Vanpook, sculptor, * Brüssel(?), f. 1790 – B, GB ▭ Gunnis.

Vanpook of Brüssel (?) → **Vanpook**

VanRaalte, *Charles (Mistress)* (Van Raalte, C. (Mistress); Van Raalte, Charles (Mistress)), painter, f. 1888, l. 1902 – GB ▭ Foskett; Wood.

VanRaalte, *David* (Van Raalte, David), painter, designer, graphic artist, * 24.9.1909 New York – USA ▭ Falk.

VanRegemorter, *J.* (Johnson II) → **Regemorter,** *Ignatius Jozef Pieter van*

Vanrell, *G.,* goldsmith, f. 1315 – E ▭ Ráfols III.

Vanrell Canals, *José* (Cien años XI) → **Vanrell Canals,** *Josep*

Vanrell Canals, *Josep* (Vanrell Canals, José), landscape painter, * Mahón (Balearen), f. 1894, l. 1896 – E ⚏ Cien años XI; Ráfols III.

VanRenselaer, *R. Schuyler* (Van Renselaer, R. Schuyler), illustrator, cartoonist, * 19.9.1899 Chicago (Illinois), l. 1918 – USA ⚏ Hughes.

Vanrensslaer, *Philippe-Étienne,* architect, * 1836 Paris, † before 1907 – F ⚏ Delaire.

VanReuth, *Edward Felix Charles* (Van Reuth, Edward Felix Charles), painter, † 1925 – USA, NL ⚏ Falk.

Vanriet, *Jan,* painter, illustrator, * 1948 Antwerpen – B ⚏ DPB II.

Vanrisamburgh, *Bernard* (Vauriesamburgh, Bernard; Bernard (1771); Burb), ebony artist, cabinetmaker, f. 1771 – F, NL ⚏ Lami 18.Jh. II; ThB III; ThB V.

VanRosen, *Robert* (Van Rosen, Robert; Van Rosen, Robert E.), painter, designer, * 6.2.1904 Kiev, † 17.11.1966 New York – USA, UA ⚏ EAAm III; Falk.

Vanroyden, *Jeremias* → **Eyden,** *Jeremias van der*

VanRuyckevelt, *Ronald* (Ruyckevelt, Ronald van), porcelain artist, f. 1953 – GB ⚏ Lewis.

VanRyder, *Jack* (Van Ryder, Jack), etcher, painter, illustrator, * 7.6.1898 Continental (Arizona), † 1968 Tucson (Arizona) – USA ⚏ Falk; Samuels.

VanRyzen, *Paul* (Van Ryzen, Paul), painter, f. 1925 – USA ⚏ Falk.

VanSant, *Tom* (Sant, Tom van), master draughtsman, fresco painter, sculptor, * 1931 Los Angeles (California) – USA ⚏ Vollmer VI.

VanSantvoord, *Anna T.* (Van Santvoord, Anna T.), painter, f. 1915 – USA ⚏ Falk.

Vansanzio, *Fiammingo* → **Vasanzio,** *Giovanni*

Vansanzio, *Giovanni* → **Vasanzio,** *Giovanni*

Vansaun, *Peter D.,* engraver, f. 1859, l. 1860 – USA ⚏ Groce/Wallace.

VanSchepdael, *Charles* (Van Schepdael, Charles), sculptor, * 1859 or 1860, l. 6.3.1893 – USA ⚏ Karel.

VanSchoick, *J. A.* (Van Schoick, J. A.), portrait painter, f. 1834, l. 1837 – USA ⚏ Groce/Wallace.

VanScoy, *Claire* (Van Scoy, Claire), painter, f. 1936 – USA ⚏ Hughes.

VanScriven, *Pearl Aiman* (Van Scriven, Pearl Aiman; Van Scriver, Pearl Aiman), painter, * 3.10.1896 Philadelphia (Pennsylvania), l. 1947 – USA ⚏ EAAm III; Falk.

Vanseel, *Mahy* → **Seel,** *Mahy van*

Vanselow, *Hans,* illuminator, form cutter, f. 1632, l. 1646 – D ⚏ ThB XXXIV.

Vanselow, *Maximilian,* painter, illustrator, news illustrator, caricaturist, * 12.3.1871 Grätz (Posen), l. before 1940 – D ⚏ Flemig; ThB XXXIV.

Vanseube, *Jacques,* painter, f. 1727 – F ⚏ ThB XXXIV.

Vanseverdoneck, *F.,* painter, f. 1862 – GB ⚏ Johnson II.

VanSickle, *Adolphus* (Van Sickle, Adolphus), photographer, * 6.12.1835 Delaware County (Ohio), l. 1880 – USA ⚏ EAAm III; Groce/Wallace.

VanSickle, *J. N.* (Van Sickle, J. N.), portrait painter, f. 1855 – USA ⚏ Groce/Wallace.

VanSickle, *Selah* (Van Sickle, Selah), panorama painter, portrait painter, * 8.6.1812 Cayuga (New York), l. 1880 – USA ⚏ EAAm III; Groce/Wallace.

Vansier, *Boris,* painter, * 7.6.1928 – CH ⚏ KVS.

Vansina, *Dirk,* painter, * 25.5.1894 Antwerpen, † 1967 Löwen – B ⚏ DPB II; Vollmer V.

VanSloun, *Frank Joseph* (Van Sloun, Frank J.; Van Sloun, Frank Joseph), etcher, fresco painter, * 4.11.1879 St. Paul (Minnesota), † 27.8.1938 San Francisco (California) – USA ⚏ Falk; Hughes.

VanSlyck, *Wilma Lucile* (Van Slyck, Wilma Lucile), painter, * 8.7.1898 Cincinnati (Ohio), l. 1933 – USA ⚏ Falk.

VanSoelen, *Theodore* (Van Soelen, Theodore), painter, lithographer, illustrator, * 15.2.1890 St. Paul (Minnesota), † 14.5.1964 Santa Fe (New Mexico) – USA ⚏ EAAm III; Falk; Samuels; Vollmer IV.

Vansoire, *Hennequin* → **Vanclaire,** *Hennequin*

Vansoire, *Jehennin* → **Vanclaire,** *Hennequin*

Vansomers, *J.,* painter, † 23.3.1732 London – GB ⚏ Waterhouse 18.Jh..

Vanson, *Adriaen* (Waterhouse 16./17.Jh.) → **Vauson,** *Hadrian*

Vanson, *Adrian* (Apted/Hannabuss; DA XXXI; McEwan) → **Vauson,** *Hadrian*

Vansone, *Adrian* → **Vauson,** *Hadrian*

Vansoune, *Adrian* → **Vauson,** *Hadrian*

VanSpangen (Van Spangen), sculptor (?), f. 1800, l. 1828 – GB ⚏ Gunnis.

Vanstaen, *Simone Henriëtte Juliëtte,* painter, * 19.10.1931 Amsterdam (Noord-Holland) – NL ⚏ Scheen II.

VanStavoren (Van Stavoren), portrait painter, f. 1846 – USA ⚏ Groce/Wallace.

VanStockum, *Hilda Geralda* (Stockum, Hilda Geralda van; Van Stockum, Hilda), painter, master draughtsman, lithographer, illustrator, * 9.2.1908 Rotterdam (Zuid-Holland) – NL, IRL, USA, CDN, F, CH ⚏ Falk; Scheen II.

Vanston, *Dairine* → **Vanston,** *Doreen*

Vanston, *Doreen,* painter, * 1903 Dublin (Dublin), † 12.7.1988 Enniskerry (Wicklow) – IRL ⚏ Snoddy.

Vanston, *Lilla M.,* sculptor, * 16.5.1870, † 23.3.1959 Dublin (Dublin) – IRL ⚏ Snoddy.

Vanston, *Lydia Mary* → **Vanston,** *Lilla M.*

Vanstraceele, *Michel,* sculptor, master draughtsman, screen printer, * 1948 Brüssel – B ⚏ DPB II.

VanStreachen, *Arnold* (Van Streachen, Arnold), painter, f. about 1735 – GB ⚏ Waterhouse 18.Jh..

Vanstrydonck, *Charles,* lithographer, f. 1859 – USA ⚏ Groce/Wallace.

VanSwearingen, *Eleanore Maria* (Van Swearingen, Eleanore Maria), printmaker, designer, * 29.5.1904 Luzon (Philippinen) – USA, RP ⚏ Falk.

VanSycel, *Bessie* (Sycel, Bessie van), portrait painter, f. 1903 – USA ⚏ Hughes.

Vant, *Margaret Whitmore,* jeweller, * 20.5.1905 – USA ⚏ Falk.

Vantabrun, *de* → **Ventabrun,** *de*

Vantaggi, *Biagio,* sculptor, * 1639 Gubbio, † 1713 Gubbio – I ⚏ ThB XXXIV.

Vantalon, *Pierre* → **Vantolon,** *Pierre* (1662)

Vantalon, *Pierre* → **Vantolon,** *Pierre* (1670)

Vante di Gabriello di Vante Attavanti → **Attavanti,** *Attavante*

Vantegmemuller, *Gaspard* → **Vantinguemuller,** *Gaspard*

Vantercabel, *Antoine* → **Vandercabel,** *Antoine*

Vantillard, *Joseph,* glass painter, * about 1836, † 11.1909 Paris – F ⚏ ThB XXXIV.

Vantine, sculptor, f. 1700 – F ⚏ Lami 18.Jh. II.

Vantinguemuller, *Gaspard,* goldsmith, f. 1605, l. 1609 – F ⚏ Audin/Vial II.

Vantini, *Alfredo,* painter, * 5.4.1874 Florenz, † 10.1903 Varlungo – I ⚏ Comanducci V; DEB XI.

Vantini, *Domenico (1675),* miniature painter, f. 1675, l. 1708 – I ⚏ Bradley III.

Vantini, *Domenico (1765),* painter, * 1765 or 1766 Brescia, † 22.6.1821 Brescia – I ⚏ Comanducci V; DEB XI; PittItalOttoc; ThB XXXIV.

Vantini, *Rodolfo,* architect, * 1791 Brescia, † 17.11.1856 Brescia – I ⚏ ThB XXXIV.

Vantive → **Vantine**

Vantolon, *Jean,* painter, f. about 1654 – F ⚏ Audin/Vial II.

Vantolon, *Pierre (1662)* (Valeton, Pierre), painter, f. 1662, l. 1677 – F ⚏ Audin/Vial II; ThB XXXIV.

Vantolon, *Pierre (1670),* painter, f. 1670, l. 1677 – F ⚏ Audin/Vial II.

Vantongerloo, *Georges,* painter, sculptor, architect, * 24.11.1886 Antwerpen, † 5.10.1965 Paris – F, B ⚏ ContempArtists; DA XXXI; DPB II; Edouard-Joseph III; ELU IV; ThB XXXIV; Vollmer V.

Vantore → **Hansen,** *Hans Christian* (1861)

Vantore, *Erik Mogens Christian* (Weilbach VIII) → **Vantore,** *Mogens*

Vantore, *H. C.* → **Hansen,** *Hans Christian* (1861)

Vantore, *Hans Christian* (Weilbach VIII) → **Hansen,** *Hans Christian* (1861)

Vantore, *Mogens* (Vantore, Erik Mogens Christian), painter, * 16.3.1895 Kopenhagen, † 28.7.1977 – DK ⚏ ThB XXXIV; Vollmer V; Weilbach VIII.

Vantost, *Jean,* pewter caster, f. 1544 – F ⚏ Audin/Vial II.

Vantright, *John,* landscape painter, watercolourist, f. 1856, * about 1892 British Columbia – IRL, CDN ⚏ Mallalieu; Strickland II; ThB XXXIV.

Vantrollier, *James* → **Vautroillier,** *James*

Vantroyen, *Désiré Fidèle,* painter, * 11.12.1857 Arras, † 22.7.1929 Arras – F ⚏ Marchal/Wintrebert.

VanTrump, *Rebecca* (Van Trump, Rebecca), portrait painter, miniature painter, * Pennsylvania, f. 1917 – USA, F ⚏ Falk.

VanTyne, *Peter* (Van Tyne, Peter), painter, * 24.10.1857 Flemington (New Jersey), l. 1940 – USA ⚏ Falk.

Vanuccio, *Carlo di S. Giorgio* (Polismagna; Vanuccio, Carlo di San Giorgio), miniature painter, * Bologna, f. 1461, † before 1479 – I ⚏ Bradley III; D'Ancona/Aeschlimann; DEB XI; ThB XXXIV.

Vanuccio, *Carlo di San Giorgio* (DEB XI)
→ **Vanuccio,** *Carlo di S. Giorgio*

Vanugli, *Bernardino di Paolo* →
Bernardino di Paolo Vanugli

Vanulli, *Girolamo* (Vannulli, Girolamo),
portrait painter, * 1704 Modena, † 1781
Modena – I ⊏⊐ DEB XI; PittItalSettec;
ThB XXXIV.

Vañura, *Karel*, glass artist, * 27.2.1937
Hořice – CZ ⊏⊐ WWCGA.

Vanuranken, *John*, engraver, f. 1846,
l. 1854 – USA ⊏⊐ Groce/Wallace.

Vanuzo, *Carlo di S. Giorgio* → **Vanuccio,**
Carlo di S. Giorgio

Vanuzo, *Carlo di San Giorgio* →
Vanuccio, *Carlo di S. Giorgio*

VanValkenburgh, *Peter* (Van Valkenburgh,
Peter), lithographer, master draughtsman,
portrait painter, * 4.12.1870 Greenbush
(Wisconsin), † 25.8.1955 Piedmont
(California) – USA ⊏⊐ Falk; Hughes.

VanVechten, *Carl* (Vechten, Carl van),
photographer, * 17.6.1880 Cedar Rapids
(Iowa), † 21.12.1964 New York – USA
⊏⊐ Naylor.

VanVeen, *Stuyvesant* (Van Veen,
Stuyvesant; Veen, Stuyvesant van),
painter, etcher, lithographer, * 12.9.1910
New York – USA ⊏⊐ EAAm III; Falk;
Vollmer V.

Vanvitelli → **Wittel,** *Gaspar Adriaensz
van*

Vanvitelli, *Carlo*, architect, * 1739 Neapel,
† 5.1821 – I ⊏⊐ ThB XXXIV.

Vanvitelli, *Francisco*, engineer, f. 1752,
l. 1785 – MEX, I ⊏⊐ EAAm III.

Vanvitelli, *Gaspare* (DEB XI) → **Wittel,**
Gaspar Adriaensz van

Vanvitelli, *Giacomo* → **Vanvitelli,** *Carlo*

Vanvitelli, *Luigi*, architect, painter, master
draughtsman, * 12.5.1700 Neapel,
† 1.3.1773 Caserta – I ⊏⊐ DA XXXI;
DEB XI; ELU IV; PittItalSettec;
Schede Vesme III; ThB XXXIV.

VanVleck, *Durbin* (Van Vleck, Durbin),
wood engraver, f. 1851, l. 1868 – USA
⊏⊐ Groce/Wallace; Hughes.

VanVleck, *Natalie* (Van Vleck, Natalie),
painter, f. 1925 – USA ⊏⊐ Falk.

VanVloten, *François* (Van Vloten,
François), master draughtsman, * 1862
or 1863, l. 17.1.1887 – USA, CH
⊏⊐ Karel.

VanVoast, *Virginia Remsen* (Van Voast,
Virginia Remsen), etcher, painter,
* 10.4.1871 Columbia (South Carolina),
l. 1947 – USA ⊏⊐ Falk.

VanVoorhees, *Edward Meredith* (Van
Voorhees, Edward Meredith), architect,
f. 1910 – USA ⊏⊐ Tatman/Moss.

VanVoorhees, *Linn* (Van Voorhees, Linn),
painter, * Atlanta (Georgia), f. 1947
– USA ⊏⊐ Falk.

VanVoorhis, *Daniel* (Van Voorhis, Daniel;
Voorhis, Daniel van), silversmith,
f. about 1770, l. 1800 – USA
⊏⊐ EAAm III; ThB XXXIV.

VanVorst, *Garrett W.* (Van Vorst, Garrett
W.), painter, f. 1925 – USA ⊏⊐ Falk.

VanVorst, *Marie* (Van Vorst, Marie),
painter, * 1867 New York, † 16.12.1936
Florenz – USA, I ⊏⊐ Falk.

VanVranken, *Garrett* (Van Vranken,
Garrett), artist, f. 1928 – USA
⊏⊐ Hughes.

VanWagenem, *Hubert* (Van Wagenem,
Hubert), architect, * 1878 New York,
l. 1902 – USA, F ⊏⊐ Delaire.

VanWagenen, *Elizabeth Vass* (Van
Wagenen, Elizabeth Vass), painter,
* 11.8.1895 Savannah (Georgia), † about
1955 – USA ⊏⊐ Falk.

VanWagner, *Clayton* (Van Wagner,
Clayton), watercolourist, etcher, f. 1932
– USA ⊏⊐ Hughes.

Vanwalle, *Bart* → **Edmund,** *Bartel-Joris*

VanWart, *Ames* (Van Wart, Ames),
sculptor, f. 1870, † 1927 Paris – USA,
F ⊏⊐ Falk; Samuels.

Vanwel, *Franz*, architect, f. 1754, l. 1762
– D ⊏⊐ Merlo.

VanWerveke, *Georg* (Van Werveke,
Georg), illustrator, f. 1933 – USA
⊏⊐ Falk.

VanWie, *Carrie* (Van Wie, Carrie), painter,
* 1.1.1880 San Francisco (California),
† 27.5.1947 San Francisco (California)
– USA ⊏⊐ Hughes.

VanWieck, *Nigel* (Wieck, Nigel van),
pastellist, * 1947 Bexley (Kent) – GB
⊏⊐ Spalding.

VanWinkle, *Emma F.* (Van Winkle, Emma
F.), painter, * Bangor (Maine), f. 1867,
l. 1907 – USA ⊏⊐ Hughes.

VanWinkle, *Evelyn* (Van Winkle, Evelyn),
miniature painter, designer, graphic artist,
* 10.9.1885, l. 1940 – USA ⊏⊐ Falk.

VanWolf, *Henry* (Van Wolf, Henry),
sculptor, * 14.4.1898 Regensburg or
Rosensburg (Bayern)(?), l. 1947 – USA,
D ⊏⊐ EAAm III; Falk.

VanWorrell, *Abraham Bruiningh* (Van
Worrell, A. B.; Worrell, Abraham
Bruiningh; Worrel, Abraham Bruinings;
Worrell, Abraham Bruiningh van),
painter, etcher, lithographer, master
draughtsman, * 22.3.1787 Middelburg
(Zeeland), l. 1849(?) – NL, GB
⊏⊐ Grant; Johnson II; Scheen II;
ThB XXXVI; Waller; Wood.

VanWyngaart, *Hen* (Van Wyngaart,
Hen), portrait painter, f. 1806 – ZA
⊏⊐ Gordon-Brown.

Vanye, *Peter* (Bradley III) → **Vanyer,**
Pierre

Vanye, *Pierre* (D'Ancona/Aeschlimann) →
Vanyer, *Pierre*

Vanyek, *Tivadar* (Wanyek, Tivadar),
graphic artist, painter, * 1910
Nagykikinda – H ⊏⊐ MagyFestAdat.

Vanyer, *Bertrand* → **Vannier,** *Bertrand*

Vanyer, *Pierre* → **Vannier,** *Pierre*

Vanyer, *Pierre* (Vanye, Peter; Vanye,
Pierre), miniature painter, illuminator,
f. 1493, l. 1547 – F ⊏⊐ Bradley III;
D'Ancona/Aeschlimann; ThB XXXIV.

VanYoung, *Oscar* (Van Young, Oscar;
Young, Oscar van), painter, lithographer,
* 15.4.1906 Wien – USA, A
⊏⊐ EAAm III; Falk; Vollmer V.

Vanz → **Zummeren,** *Johannes Hendrikus
Maria van*

Vanz, *Eros Rubén*, painter, sculptor,
* 8.8.1926 San Francisco (Córdoba)
– RA ⊏⊐ EAAm III; Merlino.

VanZandt, *C. A.* (Van Zandt, C.
A.), painter, f. before 1950 – USA
⊏⊐ Hughes.

VanZandt, *Hilda* (Van Zandt, Hilda),
painter, * 18.6.1892 Henry (Illinois),
† 31.7.1965 Long Beach (California)
– USA ⊏⊐ Falk; Hughes.

VanZandt, *Origen A.* (Van Zandt, Origen
A.), painter, f. 1898, l. 1901 – USA
⊏⊐ Falk.

VanZandt, *Thomas K.* (Van Zandt,
Thomas K.), portrait painter, animal
painter, f. about 1844, l. after 1860
– USA ⊏⊐ Groce/Wallace.

VanZandt, *W. Thompson* (Van Zandt,
W. Thompson), portrait painter, genre
painter, f. 1844, l. 1845 – USA
⊏⊐ Groce/Wallace.

Vanzini, *Lazzaro*, goldsmith, f. 24.10.1626,
l. 18.7.1634 – I ⊏⊐ Bulgari I.2.

Vanzinis, *Adam de*, mason, * Lugano,
f. 12.4.1480, l. about 1507 – CH, I
⊏⊐ Brun III.

Vanzo (Maler-Familie) (ThB XXXIV) →
Vanzo, *Antonio* (1792)

Vanzo (Maler-Familie) (ThB XXXIV) →
Vanzo, *Antonio Francesco*

Vanzo (Maler-Familie) (ThB XXXIV) →
Vanzo, *Carlo*

Vanzo, *Antonio* (1763), painter,
* about 1763 Cavalese, l. 1808 – I
⊏⊐ ThB XXXIV.

Vanzo, *Antonio* (1792) (Vanzo,
Antonio), painter, * 9.12.1792
Cavalese, † 28.1.1853 Cavalese – I
⊏⊐ Comanducci V; ThB XXXIV.

Vanzo, *Antonio Francesco*, painter,
* 14.6.1754 Cavalese, † 12.1.1836
Cavalese – I ⊏⊐ Comanducci V;
DEB XI; ThB XXXIV.

Vanzo, *Carlo*, painter, * 1.7.1824
Cavalese, † 7.11.1893 Cavalese – I
⊏⊐ Comanducci V; ThB XXXIV.

Vanzo, *Giovanni*, painter, sculptor,
* 1814 Mailand, † 24.12.1886 Mailand
– I ⊏⊐ Comanducci V; Panzetta;
ThB XXXIV.

Vanzo, *Giuseppe*, copper engraver,
sculptor, lithographer, * Cavalese (?),
f. 1866, † 1882 Cavalese – I
⊏⊐ Comanducci V; Servolini;
ThB XXXIV.

Vanzo, *Giustiniano*, painter, f. about 1830
– I ⊏⊐ Comanducci V; ThB XXXIV.

Vanzo, *Julio*, painter, * 12.10.1901
Rosario, † 1984 – RA ⊏⊐ EAAm III;
Merlino.

Vanzo, *Quirino*, painter, * Cavalese (?),
f. 1870, l. 1882 – I ⊏⊐ Comanducci V;
ThB XXXIV.

Vapelen, painter, f. 1801 – B ⊏⊐ DPB II.

Vapi, *M.*, landscape painter, f. 1825 – GB
⊏⊐ Grant.

Vapoer, *Hendrick Arentsen* → **Vapour,**
Hendrick Arentsen

Vapour, *Hendrick Arentsen*, landscape
painter, * Delft (?), f. 1611, † 1633
Surat (Bombay) – NL, IND
⊏⊐ ThB XXXIV.

Vappereau, *Ghislaine*, assemblage artist,
installation artist, engraver, * 1953 Paris
– F ⊏⊐ Bénézit.

Vaprio, *da* (Maler-Familie) (ThB XXXIV)
→ **Costantino da Vaprio**

Vaprio, *da* (Maler-Familie) (ThB XXXIV)
→ **Vaprio,** *Gabriele da*

Vaprio, *da* (Maler-Familie) (ThB XXXIV)
→ **Vaprio,** *Giacomo da*

Vaprio, *da* (Maler-Familie) (ThB XXXIV)
→ **Vaprio,** *Raffaele da*

Vaprio, *el fra de* → **Giovanni da Vaprio**

Vaprio, *Agostino da*, painter, * Pavia (?),
f. 1460, l. 1501 – I ⊏⊐ ThB XXXIV.

Vaprio, *Constantino da* → **Costantino da
Vaprio**

Vaprio, *Gabriele da*, painter, f. 1452,
l. 1481 – I ⊏⊐ ThB XXXIV.

Vaprio, *Giacomino da* → **Vaprio,**
Giacomo da

Vaprio, *Giacomo da*, painter, f. 1450,
† before 1481 – I ⊏⊐ ThB XXXIV.

Vaprio, *Giovanni da* (1455) (ThB XXXIV)
→ **Giovanni da Vaprio**

Vaprio, *Giovanni Andrea de* (ThB
XXXIV) → **Giovanni Andrea de
Vaprio**
Vaprio, *Raffaele da*, painter, f. 1458,
l. 1481 – I ⌑ ThB XXXIV.
Vaquart, *Antoni*, glass artist, f. 1702,
l. 1704 – E ⌑ Ráfols III.
Vaque, painter, * Dôle, f. 1845, l. 1851
– F ⌑ Audin/Vial II.
Vaque, *Alexandre*, painter, f. 1686, l. 1692
– F ⌑ Audin/Vial II.
Vaquer, engraver, f. 1601 – E
⌑ Ráfols III.
Vaquer, *Antoni* → **Vaquart**, *Antoni*
Vaquer, *Bernat*, brazier, bell founder,
f. 1645 – E ⌑ Ráfols III.
Vaquer, *Fortià*, smith, f. 1719 – E
⌑ Ráfols III.
Vaquer, *Francesc (1621)*, goldsmith,
f. 1621, l. 1625 – E ⌑ Ráfols III.
Vaquer, *Francesc (1683)*, smith, f. 1683
– E ⌑ Ráfols III.
Vaquer, *Joan*, architect, f. 1632 – E
⌑ Ráfols III.
Vaquer, *José*, goldsmith, f. 1643 – E
⌑ Ráfols III.
Vaquér, *Onofre*, sculptor, f. 1664 – E
⌑ ThB XXXIV.
Vaquer, *Tomás*, painter, f. 1401 – E
⌑ Ráfols III.
Vaquer y Atienza, *Enrique*, master
draughtsman, graphic artist, * 1874
Palma de Mallorca, † 17.2.1931 Madrid
– E ⌑ Cien años XI.
Vaquero, *Joaquin* (ThB XXXIV) →
Vaquero Palacios, *Joaquin*
Vaquero, *Joaquin Palacios*, (Comanducci
V) → **Vaquero Palacios**, *Joaquin*
Vaquero Palacios, *Joaquin* (Vaquero,
Joaquin Palacios,; Vaquero, Joaquín),
landscape painter, architect, * 9.6.1900
Oviedo, † 1987 Segovia – E, USA,
MEX ⌑ Blas; Calvo Serraller;
Cien años XI; Comanducci V;
ThB XXXIV; Vollmer V.
Vaquero Turcios, *Joaquin*, painter,
* 24.5.1933 Madrid – E ⌑ Blas;
Calvo Serraller; Comanducci V;
Vollmer V.
Vaquès, *F.*, wood sculptor, f. 1890 – E
⌑ Ráfols III.
Vaques, *Giuseppe*, painter, f. 1729 – I
⌑ ThB XXXIV.
Vaquette, *Jean Pierre* (Vaquette, Johann
Peter), porcelain painter, f. 1759, l. 1766
– D ⌑ Nagel; ThB XXXIV.
Vaquette, *Johann Peter* (Nagel) →
Vaquette, *Jean Pierre*
Vaquez, *Emile* (Vaquez, Emile Modeste
Nicolas), watercolourist, flower painter,
* 1841 Paris, † 1900 Paris – F
⌑ Pavière III.2; ThB XXXIV.
Vaquez, *Emile Modeste Nicolas* (Pavière
III.2) → **Vaquez**, *Emile*
Var, *Gaspar de*, painter, f. 1515 – E
⌑ Ráfols III.
Vara, *Enrique*, painter, * 1943 Madrid
– E ⌑ Blas.
Vara, *Macià de*, sculptor, f. 1637 – E
⌑ Ráfols III.
Varacheau, *Guillaume*, goldsmith, enamel
artist, f. 1501 – F ⌑ ThB XXXIV.
Varaday, *Frederic*, painter, f. 1947 – USA
⌑ Falk.
Váradi, *Albert*, illustrator, etcher,
* 6.10.1896 Nagyvárad, † 1925 Paris
– F, H ⌑ MagyFestAdat; ThB XXXIV;
Vollmer V.
Váradi, *Kálmán*, painter, * 1878 Szeged,
† 1948 Szeged – H ⌑ MagyFestAdat.

Várady, *Gyula*, landscape painter,
* 8.5.1866 Sáros-Oroszi, † 17.9.1929
Komárom – H ⌑ MagyFestAdat;
ThB XXXIV.
Várady, *Julius* → **Várady**, *Gyula*
Várady, *Kálmán*, figure painter, still-life
painter, * 20.4.1885 Kolozsvár, l. before
1961 – H, RO ⌑ ThB XXXIV;
Vollmer V.
Várady, *Koloman* → **Várady**, *Kálmán*
Várady, *Lajos*, landscape painter,
watercolourist, * 10.9.1890 Szászváros,
† 1929 Budapest – H ⌑ MagyFestAdat;
ThB XXXIV; Vollmer V.
Várady, *Ludwig* → **Várady**, *Lajos*
Várady, *Róbert*, painter, * 1950 Budapest
– H ⌑ MagyFestAdat.
Várady, *Sándor*, sculptor, * 29.5.1920
Miskolc – H ⌑ Vollmer V.
Várady, *Tibor*, painter, illustrator, * 1942
Pestszenterzsébet – H ⌑ MagyFestAdat.
Várady-Szakmáry, *Jakub*, goldsmith,
* 1697, † 1769 – SK ⌑ ArchAKL.
Varagnolo, *Mario*, painter, * 24.4.1901
Venedig, † 6.1.1971 Monselice or
Venedig – I ⌑ Comanducci V;
PittItalNovec/1 II; PittItalNovec/2 II;
Vollmer V.
Varagua, *de (Duque)*, engraver, f. 1831
– E ⌑ Páez Rios III.
Varailhon, *Antoine*, mason, f. 26.7.1548
– F ⌑ Roudie.
Varaker, portrait miniaturist, f. 1819 – GB
⌑ Foskett; ThB XXXIV.
Varakin, *Ivan Ivanovič*, graphic artist,
architect, * 30.7.1889 Vologda, l. 1965
– RUS ⌑ ChudSSSR II.
Varaksin, *Vladimir Nikolaevič*, architect,
* 22.6.1901 Omsk – RUS, BY
⌑ KChE I.
Varale, *Bartolomeo*, wood sculptor,
* Moncalvo, f. 1766 – I
⌑ ThB XXXIV.
Varanda, *Jorge*, painter, * 1953 Luanda
– AO, P ⌑ Pamplona V.
Varangot (Varangot, Joseph), sculptor,
carver, painter, f. 1767, l. 1774
– F ⌑ Alauzen; Lami 18.Jh. II;
ThB XXXIV.
Varangot, *Joseph* (Alauzen) → **Varangot**
Varanka, *Vitautas Juozo* (ChudSSSR II)
→ **Varanka**, *Vytautas Juozo*
Varanka, *Vytautas Juozo* (Varanka, Vitautas
Juozo), graphic artist, * 4.6.1904
Mariampol – LT ⌑ ChudSSSR II.
Varano, *Giov. Batt.*, ornamental painter,
quadratura painter, * 1523, † 1567 – I
⌑ ThB XXXIV.
Varano Mazzarino, *Rina*, painter, sculptor,
* 1923 Catanzaro – I ⌑ DizArtItal.
Varaona, *Juan Tomás de* → **Barahona**,
Juan Tomás de
Varaona, *Juan Tomás de Barona*, *Juan
Tomás de* → **Barahona**, *Juan Tomás de*
Varas, *Agustin*, carpenter, f. about 1800
– RCH ⌑ Pereira Salas.
Varas, *Juan Francisco de*, calligrapher,
f. 26.9.1654, l. 1692 – E
⌑ Cotarelo y Mori II.
Varas Gazari, *Carlos*, painter, * 1900
Mendoza – RA ⌑ EAAm III; Merlino.
Varašius, *Stepas Antano* (Varašjus, Stepas
Antono), painter, * 13.9.1894 Tituvjanaj,
l. 1965 – LT ⌑ ChudSSSR II.
Varašjus, *Stepas Antono* (ChudSSSR II)
→ **Varašius**, *Stepas Antano*
Varaskin, *Uladzimir Mikalaŭič* →
Varaksin, *Vladimir Nikolaevič*
Varaskin, *Vladimir Nikolaevič*, architect,
* 22.6.1901 Omsk, † 1.1.1980 Brest (?)
– BY, RUS ⌑ ArchAKL.

Varaud, *Serge*, painter, sculptor, * 1925
Villeurbanne, † 1956 Toulon – F
⌑ Alauzen; Bénézit; Vollmer V.
Varazašvili, *Avtandil* → **Varazi**, *Avtandil*
Varazašvili, *Avtandil Vasil'evič* → **Varazi**,
Avtandil
Varazi, *Avtandil*, painter, stage set
designer, * 1926, † 1977 – GE
⌑ ArchAKL.
Varazi, *Avtandil Vasil'evič* → **Varazi**,
Avtandil
Varazi, *Avto* → **Varazi**, *Avtandil*
Varb → **Barré**, *Raoul*
Varbanov, *Marin*, weaver, * 22.9.1932
Oriahovo (Russe) – BG ⌑ DA XXXI.
Vărbanov, *Toma Vărbanov*, painter,
* 19.10.1943 Plovdiv – BG ⌑ EIIB.
Varčev, *Ivan Spasov*, sculptor, * 16.6.1927
Kalejca – BG ⌑ EIIB.
Varchesi, painter, f. about 1658 – I
⌑ DEB XI; ThB XXXIV.
Varchi, *Benedetto*, master draughtsman,
painter, * 3.1503 Florenz, † 18.12.1565
Montevarchi – I ⌑ DA XXXI;
ThB XXXIV.
Varchi, *Giangiacomo*, painter, f. 1635 – I
⌑ ThB XXXIV.
Varcl, *Josef*, painter, * 24.6.1881 Bechyně,
l. 1929 – CZ ⌑ Toman II.
Varco, *Giangiacomo* → **Varchi**,
Giangiacomo
Varcollier, *Albert*, architect, * 1881
Fontenay-sous-Bois, l. 1905 – F
⌑ Delaire.
Varcollier, *Atala*, portrait painter,
lithographer, f. 1827, l. 1835 – F
⌑ ThB XXXIV.
Varcollier, *Louis* (Varcollier, Louis-Charles-
Marie), architect, * 1864 Paris, l. before
1940 – F ⌑ Delaire.
Varcollier, *Louis-Charles-Marie* (Delaire)
→ **Varcollier**, *Louis*
Varcollier, *Marcelin-Emmanuel* (Delaire) →
Varcollier, *Marcellin Emmanuel*
Varcollier, *Marcellin Emmanuel* (Varcollier,
Marcelin-Emmanuel), architect, * 1829
Paris, † 1895 Paris – F ⌑ Delaire;
ThB XXXIV.
Varcollier, *Oscar*, painter, * 11.7.1820
Rom, † 1846 Paris – F ⌑ ThB XXXIV.
Vard, *Finn*, painter, ceramist, * 28.10.1890
Rakkestad, † 19.1.1947 Bærum – N
⌑ NKL IV.
Vard, *Jenny* → **Vard**, *Jenny Sofie Røed*
Vard, *Jenny Sofie Røed*, graphic artist,
master draughtsman, * 21.10.1891
Aremark, † 9.1.1978 Bærum – N
⌑ NKL IV.
Varda, *Jean*, portrait painter, mosaicist,
collagist, * 1893 Smyrna, † 10.1.1971
Mexiko-Stadt – USA ⌑ Hughes.
Varda, *Salvatore*, sculptor, f. 1701 – I
⌑ ThB XXXIV.
Vardan, cameo engraver, woodcutter,
f. about 1686 – RUS ⌑ ChudSSSR II.
Vardanega, *Alessandro*, book
illustrator, painter, * 1.9.1896
Possagno, † 31.7.1959 Venedig –
I ⌑ Comanducci V; ThB XXXIV;
Vollmer V.
Vardanega, *Gregorio*, painter, sculptor,
* 21.5.1923 Possagno – I ⌑ EAAm III;
Vollmer V.
Vardanjan, *Bardoch Egiaevič* →
Vardanyan, *Bartux Egyai*
Vardanjan, *Bartuch Egiaevič* →
Vardanyan, *Bartux Egyai*
Vardanjan, *Erem Srapionovič* →
Vardanyan, *Erem Srapioni*

Vardanjan, *Gerok Grigor'evič* →
Vardanyan, *Gerok Grigori*
Vardanjan, *Gerok Samsonovič* →
Vardanyan, *Gerok Samsoni*
Vardanjan, *Gervasij Alekseevič* →
Vardanyan, *Gervasi Alekseyi*
Vardanjan, *Grač'ja Senekerimovič* →
Vardanyan, *Hrač'ya Senekeri*
Vardanjan, *Knarik Grigor'evič* →
Vardanyan, *Knarik Grigori*
Vardanjan, *Ofelija Grigor'evna* →
Vardanjan, *Ofeliya*
Vardanjan, *Ofeliya* (Vartanjan, Ofelija
Grigor'evna), painter, * 5.7.1923
Aleksandropol – ARM ▭ ChudSSSR II.
Vardanjan, *Suren Levoni* (Vartanjan, Suren
Levonovič), sculptor, * 27.12.1917
Sevkar (Armenien) – ARM
▭ ChudSSSR II.
Vardanjan, *Suren Levonovič* →
Vardanyan, *Suren Levoni*
Vardanjan, *Vasilij Avetovič* → Vardanyan,
Vasili Aveti
Vardanyan, *Armen Vagaršaki* (Vartanjan,
Armen Vagaršakovič), monumental
artist, decorator, painter, graphic artist,
* 20.4.1923 Erevan – ARM, RUS
▭ ChudSSSR II.
Vardanyan, *Bartux Egyai* (Vartanjan,
Bartuch Egiaevič), painter, * 3.1.1897
Salmast (Iran), l. 1965 – ARM, RO
▭ ChudSSSR II.
Vardanyan, *Erem Srapioni* (Vartanjan,
Erem Srapionovič), sculptor, * 14.2.1922
Erevan – ARM ▭ ChudSSSR II.
Vardanyan, *Gerok Grigori* (Vartanjan,
Gerok Grigor'evič), stage set designer,
* 15.5.1923 Erevan – ARM, RUS
▭ ChudSSSR II.
Vardanyan, *Gerok Samsoni* (Vartanjan,
Gerok Samsonovič), painter,
* 30.11.1928 Leninakan – ARM
▭ ChudSSSR II.
Vardanyan, *Gervasi Alekseyi* (Vartanjan,
Gervasij Alekseevič), painter, * 8.4.1927
Karaklis – ARM ▭ ChudSSSR II.
Vardanyan, *Hrač'ya Senekeri* (Vartanjan,
Grač'ja Senekerimovič), graphic artist,
decorator, * 3.3.1916 Kars – ARM
▭ ChudSSSR II.
Vardanyan, *Knarik Grigori* (Vartanjan,
Knarik Grigor'evič), painter, stage set
designer, * 24.11.1914 Panik (Armenien)
– ARM ▭ ChudSSSR II.
Vardanyan, *Vasili Aveti* (Vartanjan,
Vasilij Avetovič), stage set designer,
* 15.12.1910 Kars – ARM
▭ ChudSSSR II.
Vardaševskij, *Pavel Alekseevič* →
Bardaševskij, *Pavel Alekseevič*
Vardaunis, *Édgar Al'fredovič* (ChudSSSR
II) → Vārdaunis, *Edgars*
Vārdaunis, *Edgars* (Vardaunis, Édgar
Al'fredovič), painter, stage set designer,
* 21.9.1910 Katrīna (Cēsis) – LV
▭ ChudSSSR II; ThB XXXIV.
Várdeák, *Ferenc*, sculptor, landscape
painter, * 1.1.1897 Budapest, l. before
1961 – H ▭ MagyFestAdat; Vollmer V.
Vardecchia, *Carlo*, painter, * 8.8.1905
Casoli di Atri – I ▭ Comanducci V.
Varden, *Richard*, architect, * 1812, † 1873
– GB ▭ DBA.
Vardi, *Aleksander* (Vardi, Aleksandr
Adovič), painter, graphic artist, stage
set designer, * 4.9.1901 Tartu – EW
▭ ChudSSSR II; KChE V.
Vardi, *Aleksandr Adovič* (ChudSSSR II;
KChE V) → Vardi, *Aleksander*
Vardon, *C.*, painter, f. 1792 – GB
▭ Grant.

Vardon, *S.*, still-life painter, genre painter,
landscape painter, f. 1772, l. 1803 – GB
▭ Grant; Waterhouse 18.Jh..
Varduhn, *Wilhelm*, painter, graphic artist,
* 7.9.1893 Straßburg, l. before 1961
– D ▭ Vollmer V.
Vardy, *G.*, designer, f. 1800, l. 1818
– GB ▭ Colvin.
Vardy, *John (1718)*, architect, copper
engraver, * before 20.2.1718 Durham,
† 17.5.1765 London – GB ▭ Colvin;
DA XXXI; ThB XXXIV.
Vardy, *John (1764)*, sculptor, f. 1764
– GB ▭ Gunnis.
Vardy, *John (1765)*, architect, copper
engraver, * 1765, l. 1793 – GB
▭ Colvin; Lister.
Vardy, *John D.*, topographical
draughtsman, landscape painter, master
draughtsman, f. 1926 – GB ▭ McEwan.
Vardy, *Thomas*, sculptor, f. 1755, l. 1773
– GB ▭ Gunnis.
Vardžiev, *Todor Nišov*, graphic artist,
* 16.1.1943 Blagoevgrad – BG ▭ EIIB.
Vardziguljanc, *Ruben Ivanovič*, graphic
artist, * 12.12.1919 Irkutsk – RUS
▭ ChudSSSR II.
Varè, *Giov. Batt.*, tapestry craftsman,
f. 1579 – I ▭ ThB XXXIV.
Vare, *Raivo* (Vare, Rajvo Janovič), painter,
graphic artist, * 21.12.1910 Sipa – EW
▭ ChudSSSR II.
Vare, *Rajvo Janovič* (ChudSSSR II) →
Vare, *Raivo*
Vare, *Valentin* (Vare, Valentin Michajlovič),
graphic artist, * 2.1.1931 Iychvi
(Estland), † 26.4.1969 Tallinn – EW
▭ ChudSSSR II.
Vare, *Valentin Michajlovič* (ChudSSSR II)
→ Vare, *Valentin*
Varea, *Miguel*, painter, * 1948 Quito
– EC ▭ Flores.
Varecie, *Regnault de*, carpenter, f. 1413
– F ▭ Brune.
Vareck, *sculptor*, l. 1712 – D ▭ Merlo.
Vareck, *A. M.*, painter, f. 1898, l. 1901
– USA ▭ Falk.
Vareilha, *Jean* → Bareilhas, *Jean*
Varejão, *Adriana*, sculptor, painter, * 1964
Rio de Janeiro – BR ▭ ArchAKL.
Varejão, *Carlos*, engineer, f. 1727 – P
▭ Sousa Viterbo III.
Varejão, *Margarida*, painter, * 1956
Lissabon – P ▭ Pamplona V.
Varela → Gomes, *Mário Augusto dos
Santos Varela*
Varela, *Alberto*, painter, * 1937
Almodóvar – P ▭ Pamplona V.
Varela, *Alonso*, gilder, f. 1701, l. 1711
– E ▭ González Echegaray.
Varela, *António Jorge Rodrigues*, painter,
architect, * 1902 Leiria – P ▭ Tannock.
Varela, *Armando* (EAAm III) → Varela
Neyra, *Armando*
Varela, *Artur* → Varela, *Artur Antonio*
Varela, *Artur A. de* (Tannock) → Varela,
Artur Antonio
Varela, *Artur Antonio* (Varela, Artur
A. de), sculptor, ceramist, graphic
artist, * 16.10.1937 Almodôvar – NL
▭ Scheen II; Tannock.
Varela, *Cybèle*, painter, * 28.8.1943
Petrópolis – CH, BR ▭ KVS.
Varela, *Emilio*, painter, * 1887 Alicante,
† 1951 Alicante – E ▭ Calvo Serraller.
Varela, *Fernando*, painter, * 19.1.1951
– DOM ▭ EAPD.
Varela, *Francisco*, painter, * about 1580
Sevilla, † 1645 or 1656(?) Sevilla – E
▭ DA XXXI; ThB XXXIV.

Varela, *Francisco Nunes*, painter, f. 1622,
† 1699 – P ▭ Pamplona V.
Varela, *Juan de* → Varela, *Francisco*
Varela, *Mariana*, graphic artist, master
draughtsman, * 1947 Ibagué – CO
▭ Ortega Ricaurte.
Varela, *Miguel (1608)*, embroiderer,
f. 18.3.1608, l. 19.4.1613 – E
▭ Pérez Costanti; ThB XXXIV.
Varela, *Miguel (1750)*, painter, f. 1750,
l. 1770 – E ▭ ThB XXXIV.
Varela, *Pedro*, silversmith, f. 1545, l. 1567
– E ▭ Pérez Costanti; ThB XXXIV.
Varela, *Pedro (1571)*, silversmith,
f. 5.6.1571, l. 28.6.1574 – E
▭ Pérez Costanti.
Varela, *Sebastián*, painter, f. 1627, l. 1636
– E ▭ ThB XXXIV.
Varela, *Tomás*, calligrapher, f. 1833,
l. 1844 – E ▭ Cotarelo y Mori II.
Varela Díaz, *Antonio*, painter, f. 1895,
l. 1899 – E ▭ Cien años XI.
Varela Isabel, *Emilio*, painter, * 1887
Alicante, † 1951 Alicante – E
▭ Cien años XI.
Varela Lopes Braga, *Cybèle* → Varela,
Cybèle
Varela de Narancio, *Hilda*, painter,
f. 1944 – ROU ▭ EAAm III.
Varela Neyra, *Armando* (Varela,
Armando), sculptor, * 1933 Lima – PE
▭ EAAm III; Ugarte Eléspuru.
Varela de Ramil, *Juan*, painter, f. 1619
– E ▭ Pérez Costanti.
Varela y Sartorio, *Eulogio*, painter,
* 1868 Puerto de Santa María, † 1955
Madrid – E ▭ Cien años XI.
Varela de Seijas, *Enrique*, master
draughtsman, f. 1906 – E
▭ Cien años XI.
Varela Tacón, *Andrés*, architect, f. 1729,
† before 1769 – E ▭ ThB XXXIV.
Varelen, *Jacob Elias van* (Varelen, Jacobus
Elias van), master draughtsman, etcher,
watercolourist, * 9.8.1757 Haarlem
(Noord-Holland), † about 16.5.1840
Haarlem (Noord-Holland) – NL
▭ Scheen II; ThB XXXIV; Waller.
Varelen, *Jacobus Elias van* (Waller) →
Varelen, *Jacob Elias van*
Varella, *Antonio*, painter, gilder, * about
1526, l. 1558 – I ▭ ThB XXXIV.
Varella, *Gonçalo*, architect, f. 1652 – P
▭ Sousa Viterbo III.
Varella de Abreu, *João*, architect(?) – P
▭ Sousa Viterbo III.
Varelst, *John*, portrait painter, * 1648
Dordrecht, † 1719 London – NL, GB
▭ Samuels.
Varelst, *Maria* → Verelst, *Maria*
Varelst, *Simon* → Verelst, *Simon*
Varelst, *Simon Peeterz* → Verelst, *Simon*
Varelst, *Simon Peter* → Verelst, *Simon*
Varelst, *Simon Pietersz* → Verelst, *Simon*
Varembrung, *Jean*, painter, f. 1548 – F
▭ Audin/Vial II.
Varén, *Matti* → Warén, *Matti*
Varén, *Matti Eliel* (Nordström) → Warén,
Matti
Varena, *Alessandro Carlo Seb.*, painter,
f. 1695 – A ▭ ThB XXXIV.
Varenbichler → Varenbühler
Varenbühler, wood sculptor, f. about 1760
– D ▭ ThB XXXIV.
Varencov, *Nikolaj Ivanovič*, painter,
* 10.5.1890, † 11.1.1949 Dmitrov –
RUS ▭ ChudSSSR II.
Varenhorst, *Gesiena Geertruida* →
Schenk, *Geziena Geertruida*

Varenhorst-Schenck, *G. G.* (ThB XXXIV) → **Schenk,** *Geziena Geertruida*

Varenino, *Giovanni,* architect, * San Fedele (Val d'Intelvi), f. 1551 – I ☞ ThB XXXIV.

Varenius, *Anna* → **Bringfelt,** *Anna-Lisa*

Varenius-Bringfelt, *Anna-Lisa* → **Varenius-Bringfelt,** *Sara Anna Elisabet*

Varenius-Bringfelt, *Sara Anna Elisabet* → **Bringfelt,** *Anna-Lisa*

Varenius-Bringfelt, *Sara Anna Elisabet,* painter, * 15.4.1904 Göteborg – S ☞ SvKL V.

Varenna, *Cesare,* goldsmith, jeweller, f. 1.11.1610, † before 15.11.1622 – I ☞ Bulgari I.2.

Varenne, *Charles Santoire de* (Santoire de Varenne, Charles), landscape painter, marine painter, * 1763 Paris or Rouen, † 1834 Paris or Russland – F, PL ☞ Schidlof Frankreich; ThB XXXIV.

Varenne, *Dorothée* (Varenne, Dorothee Santoire de; Santoire de Varenne, Dorothée), miniature painter, flower painter, * 1804 Paris, l. 1827 – F ☞ Pavière III.1; Schidlof Frankreich.

Varenne, *Dorothee Santoire de* (Pavière III.1) → **Varenne,** *Dorothée*

Varenne, *Gaston Charles,* painter, woodcutter, * 11.10.1872 La Roche-sur-Yon, l. before 1940 – F ☞ Edouard-Joseph III; ThB XXXIV.

Varenne, *Henri* (Varenne, Henri Frédéric), sculptor, medalist, * 24.1.1860 or 3.7.1860 Chantilly, † 3.1933 Tours or Paris – F ☞ Edouard-Joseph III; Kjellberg Bronzes; ThB XXXIV.

Varenne, *Henri Frédéric* (Kjellberg Bronzes) → **Varenne,** *Henri*

Varenne, *Henri-Frédéric* (Edouard-Joseph III) → **Varenne,** *Henri*

Varenne, *Louise Elisa de,* portrait painter, pastellist, f. 1835, l. 1865 – F ☞ ThB XXXIV.

Varennes, *Auguste Adrien de Godde de (marquis),* painter, master draughtsman, etcher, * 24.3.1801 Coulommiers, † 16.2.1864 Coulommiers – F ☞ ThB XXXIV.

Varennes, *E. de,* painter, f. 1879 – CDN ☞ Karel.

Varennes, *Jean des,* goldsmith, medalist, f. 1582, † 1636 – F ☞ ThB XXXIV.

Varennja, *Mykola Romanovyč* (Varennja, Nikolaj Romanovič), painter, graphic artist, * 7.11.1917 Kalinov (Ukraine) – UA ☞ ChudSSSR II; SChU.

Varennja, *Nikolaj Romanovič* (ChudSSSR II) → **Varennja,** *Mykola Romanovyč*

Varentsov, painter, f. 1919 – RUS ☞ Milner.

Vares, *Jaan* (Vares, Jaan Jaanovič; Vares, Jan Janovič), sculptor, * 27.8.1927 Valga – EW ☞ ChudSSSR II; Kat. Moskau II; KChE V.

Vares, *Jaan Jaanovič* (Kat. Moskau II) → **Vares,** *Jaan*

Vares, *Jan Janovič* (ChudSSSR II; KChE V) → **Vares,** *Jaan*

Varese, *Antonio,* painter, * about 1731, † 3.7.1786 – I ☞ ThB XXXIV.

Varese, *Aurelia Colomba,* master draughtsman, copper engraver, f. 27.5.1859 – I ☞ Comanducci V; Servolini.

Varese, *Carlo,* painter, * 11.3.1903 Mailand – I ☞ Comanducci V.

Varese, *Gerolamo,* painter, f. 1898 – I ☞ Beringheli.

Varese, *Giacomo,* decorative painter, * 1809 Genua, † 2.1.1892 Genua – I ☞ Beringheli; Comanducci V; ThB XXXIV.

Varese, *Giuseppe,* jeweller, * 1734, l. 1784 (?) – I ☞ Bulgari I.2.

Varese, *Luigi,* painter, * 1825 Porto Maurizio, † 30.12.1889 Porto Maurizio – I ☞ Beringheli; ThB XXXIV.

Varese, *Renato,* painter, graphic artist, sculptor, * 1926 Conegliano – I ☞ DizArtItal.

Vareshine, *Katia,* sculptor, f. 1936 – E, RUS ☞ Ráfols III.

Vareškin, *Igor' Jur'evič,* painter, * 2.9.1961 Odesa – UA ☞ ArchAKL.

Varesme, *Jeannine,* painter, f. 1901 – F ☞ Bénézit.

Varey, *Jean de,* gilder, f. 1363, l. 1388 – F ☞ Audin/Vial II.

Varey, *Tiénent de,* embroiderer, f. 1417, † before 1430 – F ☞ Audin/Vial II.

Varfolomeev, *Michail,* icon painter, f. 1660 – RUS ☞ ChudSSSR II.

Varfolomeev, *Oleg Aleksandrovič,* architect, decorator, * 21.1.1897 Kosa, l. 1950 – RUS ☞ ChudSSSR II.

Varfolomej, copper engraver, f. 1680 – RUS ☞ ChudSSSR II.

Varga, *Albert,* figure painter, portrait painter, * 9.3.1900 Budapest, † 4.1940 Paris – H ☞ MagyFestAdat; ThB XXXIV; Vollmer V.

Varga, *Angela,* painter, graphic artist, * 7.6.1925 Wien – A ☞ Fuchs Maler 20.Jh. IV.

Varga, *Antal,* painter, linocut artist, * 1907 Pécs – H ☞ MagyFestAdat.

Varga, *Arnold,* commercial artist, * 1926 McKeesport (Pennsylvania) – USA ☞ Vollmer V.

Varga, *Béla (1835),* painter, * about 1835 Pest, l. 1867 – H ☞ MagyFestAdat.

Varga, *Béla (1897)* (Varga, Béla), painter, ceramist, * 13.6.1897 Nagyvárad, l. before 1961 – H ☞ ThB XXXIV; Vollmer V.

Varga, *Emerich* → **Varga,** *Imre*

Varga, *Emil,* sculptor, pastellist, graphic artist, * 13.4.1884 Minkowicz, l. before 1961 – H ☞ MagyFestAdat; ThB XXXIV; Vollmer V.

Varga, *Ferdinand Ludwig* → **Varga,** *Nándor Lajos*

Varga, *Ferenc (1904),* sculptor, * 29.5.1904 Székesfehérvár – H ☞ Vollmer V.

Varga, *Ferenc (1908),* painter, graphic artist, designer, * 1908 – H, F ☞ Vollmer V.

Varga, *Győző,* illustrator, commercial artist, * 1929 Budapest – H ☞ MagyFestAdat.

Varga, *Gyula,* graphic artist, * 1935 Budapest – H ☞ MagyFestAdat.

Varga, *Imre,* caricaturist, * 1863 Orczyfalva, l. before 1940 – H ☞ MagyFestAdat; ThB XXXIV.

Varga, *István* (ThB XXXIV; Vollmer V) → **Ilosvai Varga,** *István*

Varga, *István (1917),* landscape painter, portrait painter, * 1917 Keményegerszeg – H ☞ MagyFestAdat.

Varga, *József* (Varga Bencsik, József), etcher, * 1944 Mezőkövesd – H ☞ MagyFestAdat.

Varga, *Kamil,* photographer, * 22.12.1962 Štúrovo – SK ☞ ArchAKL.

Varga, *Lajos,* graphic artist, * 1942 Ipolybalog – H ☞ MagyFestAdat.

Varga, *Ľudo,* painter, * 1917, † 1945 – SK ☞ ArchAKL.

Varga, *Margit (1889),* portrait painter, landscape painter, * 1889 Sopron, † 1966 Sopron – H ☞ MagyFestAdat.

Varga, *Margit (1908),* painter, * 5.5.1908 Budapest – H, USA ☞ EAAm III; Falk; Vollmer V.

Varga, *Mátyás,* painter, stage set designer, artisan, * 1.12.1910 Budapest – H ☞ MagyFestAdat; Vollmer V.

Varga, *Nándor Lajos,* graphic artist, watercolourist, * 1.1.1895 Losoncz or Losonc, † 1978 Budapest – H ☞ MagyFestAdat; ThB XXXIV; Vollmer V.

Varga, *Oszkár,* sculptor, plaque artist, * 2.2.1888 Újpest, † 30.11.1955 Budapest – H ☞ ThB XXXIV; Vollmer V.

Varga, *Stefan* → **Ilosvai Varga,** *István*

Varga, *Vasile,* painter, * 14.3.1921 Ursusău-Timisoara or Ususău – RO ☞ Barbosa; Vollmer V.

Varga Amál, *László,* watercolourist, * 1955 Budapest – H ☞ MagyFestAdat.

Varga Bencsik, *József* (MagyFestAdat) → **Varga,** *József*

Varga Hajdu, *István,* graphic artist, calligrapher, * 1920 Barcs, † 1981 Budapest – H ☞ MagyFestAdat.

Vargas, *Alberto,* painter, master draughtsman, * 1897 Arequipa, l. 1959 – PE ☞ EAAm III.

Vargas, *Alfredo,* graphic artist, f. before 1968 – RCH ☞ EAAm III.

Vargas, *Andrés* (DA XXXI) → **Várgas,** *Andrés de*

Várgas, *Andrés de* (Vargas, Andrés), painter, etcher, engraver, * 1613 or 1614 Cuenca (Spanien), † 1674 Cuenca – E ☞ DA XXXI; Páez Rios III; ThB XXXIV.

Vargas, *Antoniode (1642),* calligrapher, † 1642 or 1692 – E ☞ Cotarelo y Morj II.

Vargas, *Antonio (1779),* silversmith, * 1779 Fano, l. 25.11.1822 – I ☞ Bulgari III.

Vargas, *Benito,* painter, * about 1723, l. 1753 – MEX ☞ Toussaint.

Vargas, *Carlos,* graphic artist, f. 1852 – CO ☞ EAAm III.

Vargas, *Clemente de,* carpenter, f. 1646 – RCH ☞ Pereira Salas.

Vargas, *Cristóbal de,* architect, f. 1740, l. 1786 – PE ☞ Vargas Ugarte.

Vargas, *Diego de,* building craftsman, f. 4.1645 – E ☞ González Echegaray.

Vargas, *Edmundo,* stage set designer, * 26.6.1944 Jacura – YV ☞ DAVV II.

Vargas, *Eduardo,* painter, * 1952 – AO, CH, P ☞ Pamplona V.

Vargas, *Fernando,* silversmith, f. 1511 – E ☞ Pérez Costanti.

Vargas, *Francisco de (1519),* stonemason, f. 1519 – E ☞ ThB XXXIV.

Vargas, *Francisco de (1600),* gilder, * 27.9.1600, l. 1.1601 – PE ☞ EAAm III; Vargas Ugarte.

Vargas, *Francisco (1653)* (Vargas, Francisco), painter, f. 1653 – PE ☞ EAAm III; Vargas Ugarte.

Vargas, *Francisco de (1701),* painter, f. 1701 – E ☞ ThB XXXIV.

Vargas, *Gabriela Xabela,* painter, sculptor, * 1956 Beni – BOL, E ☞ Calvo Serraller.

Vargas, *H. Pedro de (1553)* (Vargas Ugarte) → **Vargas,** *Pedro de (1553)*

Vargas, *Hernando de,* carver, f. 1534 – E ☞ González Echegaray.

Vargas, *J.* → **Bargas**, *J.*

Vargas, *Jácome de*, silversmith, f. 1519, l. 4.1566 – E ⊐ Pérez Costanti; ThB XXXIV.

Vargas, *José de*, painter, f. 1701 – PE ⊐ EAAm III.

Vargas, *José Antonio*, mason, f. 1770 – RCH ⊐ Pereira Salas.

Vargas, *José Antonio Pérez de*, painter, * 1947 Algeciras – E ⊐ Calvo Serraller.

Vargas, *José Vicente* (Vargas, José Vicente Crispín), painter, graphic artist, * 23.8.1892 Chilecito (La Rioja), l. 1950 – RA ⊐ EAAm III; Merlino.

Vargas, *José Vicente Crispín* (Merlino) → **Vargas**, *José Vicente*

Vargas, *Joseph de*, carpenter, f. 1701 – RCH ⊐ Pereira Salas.

Vargas, *Juan de (1590)*, building craftsman, * Mata (Buelna), f. 1590, l. 1608 – E ⊐ González Echegaray.

Vargas, *Juan de (1616)*, building craftsman, * Mata (Buelna), f. 5.9.1616, l. 4.1645 – E ⊐ González Echegaray.

Vargas, *Juan de (1645)*, building craftsman, f. 4.1645 – E ⊐ González Echegaray.

Vargas, *Juan A.*, bell founder, f. 1802, l. 1803 – PE ⊐ Vargas Ugarte.

Vargas, *Juan Gil de*, calligrapher, f. 28.11.1653, † before 1692 – E ⊐ Cotarelo y Mori II.

Vargas, *Juan de Dios*, painter, * 1855, † 1906 – RCH ⊐ EAAm III.

Vargas, *Kathy*, photographer, f. 1901 – USA ⊐ ArchAKL.

Vargas, *Luis de*, fresco painter, * 1502 or 1505 Sevilla, † 1567 or 1568 Sevilla – E, I ⊐ DA XXXI; ELU IV; ThB XXXIV.

Vargas, *M. de*, bell founder, f. 1805 – PE ⊐ Vargas Ugarte.

Vargas, *María*, painter, f. 1895, l. 1897 – E ⊐ Cien años XI.

Vargas, *Mario*, figure painter, mixed media artist, * 1935 – F ⊐ Bénézit.

Vargas, *Moisés*, sculptor, * 1905 Cundinamarca, † 1.2.1978 Bogotá – CO ⊐ Ortega Ricaurte.

Vargas, *N.*, gilder, f. 1582 – BOL ⊐ EAAm III; Vargas Ugarte.

Vargas, *Nicolás*, master draughtsman, f. 1501 – E ⊐ ThB XXXIV.

Vargas, *Pedro de (1520)*, painter, f. 1520, l. 1587 – E ⊐ ThB XXXIV.

Vargas, *Pedro de (1553)* (Vargas, H. Pedro de (1553)), painter, * 1553 Montilla, l. 1585 – PE, E ⊐ EAAm III; Vargas Ugarte.

Vargas, *Pedro de (1600)*, calligrapher, f. 1600 – E ⊐ Cotarelo y Mori II.

Vargas, *Pedro (1805)*, bell founder, f. 1805 – PE ⊐ Vargas Ugarte.

Vargas, *Rafael (1915)* (Vargas, Rafael), painter, * 24.10.1915 Pedregal, † 12.1978 Maracaibo – YV ⊐ DAVV II.

Vargas, *Rafael (1959)* (Vargas, Rafael), photographer, * 1959 – E ⊐ ArchAKL.

Vargas, *Ramón de*, painter, * 1934 Guecho – E ⊐ Blas.

Vargas, *Raoul* (Vargas, Raúl), sculptor, * 1908 Santiago de Chile – RCH ⊐ EAAm III; Montecino Montalva; Vollmer V.

Vargas, *Raúl* (EAAm III; Montecino Montalva) → **Vargas**, *Raoul*

Vargas, *Rosa*, painter, graphic artist, * 1938 Lima – PE ⊐ EAAm III.

Vargas, *Walter*, painter, * 1937 Lima or Trujillo – PE ⊐ EAAm III; Ugarte Eléspuru.

Vargas, *Zalathiel*, cartoonist, computer artist, sculptor, painter, * 1941 Mexiko-Stadt – MEX ⊐ ArchAKL.

Vargas Bianchi, *Roma*, painter, * 1938 – PE ⊐ Ugarte Eléspuru.

Vargas Daniels, *Eugenia*, photographer, performance artist, installation artist, * 30.6.1949 – MEX, RCH ⊐ ArchAKL.

Vargas Fernández, *Emilio*, painter, f. 1888, l. 1895 – E ⊐ Cien años XI.

Vargas Figueroa, *Baltasar de*, painter, f. 1658, l. 1660 – CO ⊐ Vargas Ugarte.

Vargas Landeras, *Alonso*, stonemason, f. 1651 – E ⊐ ThB XXXIV.

Vargas y Lezama Leguizamon, *Ramón de*, painter, * 13.11.1934 Guecho – E, F ⊐ Madariaga.

Vargas Machuca, *Antonio de*, calligrapher, f. 1658, † before 1692 – E ⊐ Cotarelo y Mori II.

Vargas Machuca, *Cayetano*, copper engraver, * 1807 Madrid, † 1870 – E ⊐ Páez Rios III; ThB XXXIV.

Vargas Machuca, *Manuel Timoteo* → **Bargas Machuca**, *Manuel Timoteo*

Vargas Machuca, *Manuel Timoteo* → **Vargas y Machuca**, *Manuel Timoteo de*

Vargas y Machuca, *Manuel Timoteo de*, silversmith, f. 1740, l. 1793 – E ⊐ ThB XXXIV.

Vargas Rosas, *Luis*, painter, * 1897 Osorno – RCH ⊐ EAAm III.

Vargas Ruiz, *Guillermo*, painter, * 1910 Bollullos da la Mitación – E ⊐ Blas; Páez Rios III.

Vargas Salazar, *Fernando de*, architect, f. 1628 – BOL ⊐ Vargas Ugarte.

Vargas y Verges, *Juan*, painter, f. 1895, l. 1899 – E ⊐ Cien años XI.

Vargas Weise, *Julia*, photographer, f. 1901 – BOL ⊐ ArchAKL.

Vargas Winston, photographer, f. before 1989 – DOM, USA ⊐ EAPD.

Vargasov, *Ivan Petrovič*, ivory carver, * 23.6.1916 Denissowka (Archangelsk) – RUS ⊐ ChudSSSR II.

Varges, *Helene*, painter, illustrator, * 17.11.1877 Johannesburg (Ostpreußen), † 21.3.1946 Sylt – D ⊐ Feddersen; Ries; Wolff-Thomsen.

Vargha, *Kálmán* → **Vargha**, *Kálmán Imre Károly*

Vargha, *Kálmán Imre Károly*, painter, graphic artist, sculptor, * 24.6.1913 Ungarn, † 17.7.1955 Stockholm – S ⊐ SvKL V.

Vargish, *Andrew*, etcher, painter, designer, illustrator, * 11.10.1905 St. Thomas – USA ⊐ EAAm III; Falk.

Varhaník, *Josef*, painter, f. 1683 – CZ ⊐ Toman II.

Varhaug, *Ola*, painter, master draughtsman, * 13.6.1889 Stavanger, † 6.11.1965 Stavanger – N ⊐ NKL IV.

Varhelyi, *Imola* (Trella Várhelyi, Imola), graphic artist, still-life painter, interior designer, * 8.3.1928 Tîrgu Secuesc – RO ⊐ Barbosa; Vollmer IV; Vollmer V.

Vari, *Pierre (?)* → **Vary**, *Pierre (?)*

Vári Vojtovits, *Zoltán*, genre painter, landscape painter, * 1890 Nyíregyháza, l. before 1920 – H ⊐ MagyFestAdat.

Varian, *Dorothy*, flower painter, still-life painter, * 26.4.1895 New York, l. 1947 – USA ⊐ EAAm III; Falk; Vollmer V.

Varian, *George Edmund*, illustrator, painter, * 16.10.1865 Liverpool, † 12.4.1923 or 13.4.1923 Brooklyn (New York) – USA ⊐ EAAm III; Falk; Samuels; ThB XXXIV.

Varian, *Lester*, lithographer, f. 1934 – USA ⊐ Falk.

Variana, *Giovanni Maria*, copper engraver, f. 1501 – I ⊐ ThB XXXIV.

Variato, *Jorge*, painter, f. 1975 – P, BR ⊐ Pamplona V.

Varičev, *Ivan Michajlovič*, painter, * 15.1.1924 Nišnij Lošich – RUS ⊐ ChudSSSR II.

Varignana, *il* → **Aimo**, *Domenico*

Varignana, *Tommaso di Giov. di Fiorino*, sculptor, f. 1437, l. 1450 – I ⊐ ThB XXXIV.

Varik, *Matti* (Varik, Matti Chansovič), sculptor, * 2.3.1939 Leizi – EW ⊐ KChE V.

Varik, *Matti Chansovič* (KChE V) → **Varik**, *Matti*

Varikaša, *Mihajlo*, architect, f. 1800 – BiH ⊐ Mazalić.

Varillat, portrait painter, genre painter, f. 1795, l. 1833 – F ⊐ ThB XXXIV.

Varin, *Adolphe*, master draughtsman, copper engraver, * 24.5.1821 Châlons-sur-Marne, † 21.2.1897 Crouttes – F ⊐ ThB XXXIV.

Varin, *Amédée* (Varin, Pierre Amédée), copper engraver, * 27.9.1818 Châlons-sur-Marne, † 27.10.1883 Crouttes – F ⊐ Lister.

Varin, *Antoine*, sculptor, f. 1620 – F ⊐ ThB XXXIV.

Varin, *Antoine-Louis*, goldsmith, * before 3.5.1742 Gisors, l. 11.6.1768 – F ⊐ Nocq IV.

Varin, *César*, pewter caster, f. 1767 – F ⊐ Brune.

Varin, *Charles Nicolas*, copper engraver, * 29.7.1741 Châlons-sur-Marne, † 22.2.1812 Châlons-sur-Marne – F ⊐ ThB XXXIV.

Varin, *Claire Eléonore*, copper engraver, * 13.4.1820 Épernay, l. 1848 – F ⊐ ThB XXXIV.

Varin, *Claude*, pewter caster, f. 1732 – F ⊐ Brune.

Varin, *David*, painter, f. 1600 – F ⊐ Audin/Vial II.

Varin, *Giovanni*, medal engraver, * 1604 Lüttich, † 1672 Paris – B, F ⊐ Schede Vesme III.

Varin, *Jacques (1524)*, mason, f. 1524, l. 1547 – F ⊐ Brune.

Varin, *Jacques (1529)*, painter, * about 1529 Troyes, † 18.2.1599 Genf – CH, F ⊐ ThB XXXIV.

Varin, *Jacques (1736)* (Varin, Jacques), goldsmith, * 3.10.1736 Montreal (Quebec), † 27.1.1791 Montreal (Quebec) – CDN ⊐ Karel.

Varin, *Jacques-François*, goldsmith, f. 30.5.1742, l. 1790 – F ⊐ Nocq IV.

Varin, *Jean* (ELU IV) → **Warin**, *Jean* (1596)

Varin, *Jean*, mason, f. 1528 – F ⊐ Brune.

Varin, *Jean (1620)*, goldsmith, f. 1620 – F ⊐ Brune.

Varin, *Jean-Bapt.*, pewter caster, engraver, * 9.5.1714 Châlons-sur-Marne, † 5.6.1796 Châlons-sur-Marne – F ⊐ ThB XXXIV.

Varin, *Joseph (1796)* (Varin, Joseph
(2)), copper engraver, lithographer,
* 29.11.1796 Châlons-sur-Marne,
† 6.6.1843 Châlons-sur-Marne – F
⊡ ThB XXXIV.

Varin, *Liévin* → **Varin,** *Lyénin*

Varin, *Louis-Joseph*, goldsmith (?),
* 15.9.1706 Montreal, † before
24.4.1760 Montreal – CDN ⊡ Karel.

Varin, *Lyénin*, glass painter, f. 1473,
† about 1513 – F ⊡ ThB XXXIV.

Varin, *Max*, sculptor, * 1.3.1898
Basel, † 13.6.1931 Basel – CH
⊡ Plüss/Tavel II; ThB XXXIV;
Vollmer V.

Varin, *Nicolas (1482)*, goldsmith, f. 1482
– F ⊡ Nocq IV.

Varin, *Nicolas (1494)*, mason, f. 1494,
l. 1496 – F ⊡ Brune.

Varin, *Nicolas (1560)*, goldsmith, f. 1560
– F ⊡ ThB XXXIV.

Varin, *Nicolas (1732)*, ornamental sculptor,
f. 1732, l. 7.1736 – S ⊡ SvKL V.

Varin, *Philippe (1554)* (Varin, Philippe),
mason, f. 1554 – F ⊡ Brune.

Varin, *Philippe (1726)*, sculptor, f. 1726,
† 1.3.1737 – F ⊡ Lami 18.Jh. II.

Varin, *Pierre (1605)*, cabinetmaker,
f. 1605 – CH ⊡ ThB XXXIV.

Varin, *Pierre (1684)* (Varin, Pierre
(1)), founder, f. 1684, l. 1709 – F
⊡ ThB XXXIV.

Varin, *Pierre (1749)* (Varin, Pierre;
Varin, Pierre (2)), sculptor, founder,
f. 1749, † 29.11.1753 Paris – F
⊡ Lami 18.Jh. II.

Varin, *Pierre Adolphe* → **Varin,** *Adolphe*

Varin, *Pierre Amédée* (Lister) → **Varin,**
Amédée

Varin, *Quentin*, painter, * about 1570
Beauvais or Amiens, † 27.3.1634 Paris
– F ⊡ DA XXXI; ThB XXXIV.

Varinard des Cotes, *Pierre*, architect,
* 1858 Roanne, l. 1898 – F ⊡ Delaire.

Varinensi, *Marco*, jeweller, f. 26.5.1511,
l. 11.11.1516 – I ⊡ Bulgari I.2.

Varini, *Felice*, painter, * 6.3.1952 Locarno
– CH ⊡ KVS.

Varinois, *Louis-Marie-Charles*, architect,
* 1874 Paris, † 1900 – F ⊡ Delaire.

Variolly, *Vincent*, pewter caster, * about
1816 Martigny, † 31.5.1880 Martigny-
Bourg – CH ⊡ Bossard.

Varion, sculptor (?), f. 1749, l. 1752 – F
⊡ Lami 18.Jh. II.

Varion, *Giovanni Pietro*, sculptor, ceramist,
† 1780 – I, F ⊡ ThB XXXIV.

Varioter, *Dario (?)* → **Varotari,** *Dario*
(1539)

Varisco, *Giorgio*, master draughtsman,
lithographer, painter, * 2.9.1930 Chioggia
– I ⊡ Comanducci V; DizArtItal.

Varisco, *Grazia*, painter, * 5.10.1937
Mailand – I ⊡ DizArtItal;
PittItalNovec/2 II.

Varixio, *Vivianus de*, bookbinder, f. about
1520, l. 1530 – I ⊡ ThB XXXIV.

Varja, *Heikki*, sculptor, * 27.7.1918
Jyväskylä, † 26.7.1986 Mäntsälä – SF
⊡ Koroma; Kuvataiteilijat.

Varjas, *Gyula*, painter, sculptor, * 1916
Pécs – H ⊡ MagyFestAdat.

Varjun, *Annes* (Var'jun, Annes Janovič),
ceramist, * 18.8.1907 Elva – EW
⊡ ChudSSSR II.

Var'jun, *Annes Janovič* (ChudSSSR II) →
Varjun, *Annes*

Var'jun, *Valentina Konstantinovna*
(ChudSSSR II) → **Varjun,** *Valli*

Varjun, *Valli* (Var'jun, Valentina
Konstantinovna), ceramist, * 25.4.1918
Tallinn, † 19.11.1963 Tartu – EW
⊡ ChudSSSR II.

Var'jun, *Valli Konstantinovna* → **Varjun,**
Valli

Varkevisser, *Johannes*, master
draughtsman, graphic designer,
* 6.4.1928 Den Haag (Zuid-Holland)
– NL ⊡ Scheen II.

Várkonyi, *Dora*, ceramist, * 18.9.1953
Debrecen – D ⊡ WWCCA.

Várkonyi, *János*, graphic artist,
painter, * 1947 Békéscsaba – H
⊡ MagyFestAdat.

Várkonyi, *József*, landscape painter,
* 10.12.1878 Csákova, l. before 1940
– H ⊡ MagyFestAdat; ThB XXXIV.

Várkonyi-Geiger, *Dora*, sculptor, * 1953
– D ⊡ Nagel.

Varla, *Félix*, painter, * 1903 Tbilisi – F
⊡ Bénézit.

Varlaam (1412), miniature painter, f. 1412
– RUS ⊡ ChudSSSR II.

Varlaam (1511), icon painter, f. 1511,
l. 1522 – RUS ⊡ ChudSSSR II.

Varlaj, *Vladimir*, landscape painter,
watercolourist, * 25.8.1895 Zagreb,
† 15.8.1962 – HR, USA ⊡ ELU IV;
ThB XXXIV.

Varlakov, *Fedor Pavlovič*, painter,
* 21.2.1918 Verchne-Kizil'skoe – RUS
⊡ ChudSSSR II.

Varlamaŭ, *Viktar Macveevič*, painter,
* 26.5.1936 Minsk, † 6.10.1996 – BY
⊡ ArchAKL.

Varlamov, *Aleksej Grigor'evič*,
painter, * 8.8.1920 Galič – RUS
⊡ ChudSSSR II.

Varlamov, *Viktor Matveevič* → **Varlamaŭ,**
Viktar Macveevič

Varlamova, *Ol'ga Valentinovna*, sculptor,
* 11.4.1927 Uljanowsk – RUS
⊡ ChudSSSR II.

Varlè, *Gioacchino*, sculptor, * 1734 Rom,
† 1806 Ancona – I ⊡ ThB XXXIV.

Varle, *Lüder von*, minter, f. 1450 – D
⊡ Focke.

Varlé, *Peter-Charles*, master draughtsman,
cartographer, engineer, * Toulouse,
† about 1835 Baltimore (Maryland) (?)
– USA ⊡ Karel.

Varlese, *Giovanni*, sculptor, * Neapel,
f. 1851 – I ⊡ Panzetta.

Varlet, portrait painter, f. 1769 – F
⊡ ThB XXXIV.

Varlet, *Armand*, engraver, * 1849 or 1850
Frankreich, l. 6.7.1882 – USA ⊡ Karel.

Varlet, *Barthélemy*, goldsmith,
f. 15.12.1681, l. 15.1.1721 – F
⊡ Nocq IV.

Varlet, *Etienne-Charles-Jérôme*, goldsmith,
f. 30.1.1788 – F ⊡ Nocq IV.

Varlet, *Étienne-François*, goldsmith,
* Guise, f. 24.1.1724, l. 14.6.1754 –
F ⊡ Nocq IV.

Varlet, *Félicie* (Watteville, Félicie
de), portrait painter, miniature
painter, * Lille, f. 1819, l. 1837 – F
⊡ Schidlof Frankreich; ThB XXXIV.

Varlet, *François*, goldsmith, f. 15.5.1703,
l. 14.9.1720 – F ⊡ Nocq IV.

Varlet, *Guillaume*, goldsmith, f. 21.3.1467,
l. 19.2.1470 – F ⊡ Nocq IV.

Varlet, *Jean-Augustin*, goldsmith,
f. 20.7.1779, l. 1789 – F ⊡ Nocq IV.

Varlet, *Jean-Étienne*, goldsmith, * before
16.3.1740 Senlis, l. 30.1.1788 – F
⊡ Nocq IV.

Varlet, *Joseph-Catherine*, goldsmith,
* St-Germain-en-Laye, f. 19.7.1745,
l. 31.8.1746 – F ⊡ Nocq IV.

Varlet, *Julien*, locksmith, * Rouen (?),
f. 1505 – F ⊡ ThB XXXIV.

Varlet, *Juliette*, porcelain painter,
* Paris, f. before 1880, l. 1882 – F
⊡ Neuwirth II.

Varlet, *Marguerite*, goldsmith, f. 18.8.1745
– F ⊡ Nocq IV.

Varlet, *Marsault*, mason, f. 21.6.1520 – F
⊡ Roudié.

Varlet, *Nicolas*, mason, f. 2.1535 – F
⊡ Roudié.

Varlet, *Pierre Louis*, painter, * 1880
Villers-Cotterets, † 1893 – F
⊡ ThB XXXIV.

Varley (Landschaftsmaler-Familie) (ThB
XXXIV) → **Varley,** *Albert Fleetwood*

Varley (Landschaftsmaler-Familie) (ThB
XXXIV) → **Varley,** *Charles Smith*

Varley (Landschaftsmaler-Familie) (ThB
XXXIV) → **Varley,** *Cornelius*

Varley (Landschaftsmaler-Familie) (ThB
XXXIV) → **Varley,** *Edgar John*

Varley (Landschaftsmaler-Familie) (ThB
XXXIV) → **Varley,** *John (1778)*

Varley (Landschaftsmaler-Familie) (ThB
XXXIV) → **Varley,** *John (1850)*

Varley (Landschaftsmaler-Familie) (ThB
XXXIV) → **Varley,** *William Fleetwood*

Varley, *A.*, painter, f. 1838 – GB
⊡ Grant; Wood.

Varley, *Albert Fleetwood*, landscape
painter, * 1804, † 27.7.1876 Brompton
(London) – GB ⊡ DA XXXI; Grant;
ThB XXXIV; Wood.

Varley, *C.*, architect, * 1781, † 1873
– GB ⊡ DBA.

Varley, *Charles Smith*, landscape painter,
* 1811, † 1887 or 1888 – GB
⊡ DA XXXI; Grant; Johnson II;
Mallalieu; ThB XXXIV; Wood.

Varley, *Cornelius*, landscape painter,
watercolourist, etcher, lithographer,
* 21.11.1781 London or Hackney,
† 2.10.1873 or 21.10.1873 London
or Highbury – GB ⊡ Brewington;
DA XXXI; Grant; Johnson II; Lister;
Mallalieu; ThB XXXIV; Wood.

Varley, *Cromwell Fleetwood*, painter,
* 1828, † 1883 – GB ⊡ DA XXXI.

Varley, *Edgar John*, landscape painter,
* 1839, † 9.1888 – GB ⊡ DA XXXI;
Johnson II; Mallalieu; ThB XXXIV;
Wood.

Varley, *Eliza C.*, painter, f. 1840, l. 1851
– GB ⊡ Grant; Wood.

Varley, *Elizabeth* (DA XXXI) →
Mulready, *Elizabeth*

Varley, *Fleetwood*, enamel painter,
landscape painter, * 1875, † after 1935
– GB ⊡ Foskett.

Varley, *Frederick Horseman* (DA XXXI)
→ **Varley,** *Frederick Horsman*

Varley, *Frederick Horsman* (Varley,
Frederick Horseman), figure painter,
watercolourist, master draughtsman,
portrait painter, landscape painter,
* 2.1.1881 Sheffield, † 8.9.1969
Toronto (Ontario) – CDN, GB, USA
⊡ DA XXXI; EAAm III; Samuels;
ThB XXXIV; Vollmer V.

Varley, *Illingworth*, painter, f. 1901 – GB
⊡ Wood.

Varley, *John (1778)*, landscape
painter, silversmith, watercolourist,
lithographer, * 17.8.1778 London
or Hackney, † 17.11.1842 London
– GB ⊡ Brewington; DA XXXI;
Grant; Johnson II; Lister; Mallalieu;
ThB XXXIV; Wood.

Varley, *John (1826),* engraver,
* about 1826, l. 1850 – USA, S
ᴆ Groce/Wallace.

Varley, *John (1850)* (Varley, John
(Junior)), landscape painter, * 1850,
† 1933 – GB ᴆ DA XXXI; Johnson II;
Mallalieu; ThB XXXIV; Wood.

Varley, *John (1868, Architekt, Colne),*
architect, f. 1868, l. 1900 – GB
ᴆ DBA.

Varley, *John (1868, Architekt, Skipton),*
architect, f. 1868, l. 1900 – GB
ᴆ DBA.

Varley, *John (1883)* (Varley, John
(Mistress)), painter, f. 1883, l. 1886
– GB ᴆ Johnson II; Wood.

Varley, *Lucy,* flower painter, f. 1886,
l. 1897 – GB ᴆ Johnson II;
Pavière III.2; Wood.

Varley, *Mabel Illingworth,* portrait painter,
landscape painter, woodcutter, potter,
* 1907 London – GB ᴆ Vollmer VI.

Varley, *S.,* watercolourist, f. 1838 – GB
ᴆ Mallalieu.

Varley, *William Fleetwood,* landscape
painter, * 1785 Hackney, † 2.2.1856
Ramsgate (Kent) – GB ᴆ DA XXXI;
Grant; Mallalieu; ThB XXXIV; Wood.

Varley, *William Stephenson,* architect,
f. 1869, l. 1881 – GB ᴆ DBA.

Varlin (DA XXXI; LZSK; Plüss/Tavel II)
→ **Guggenheim,** *Willy*

Varlot, *Nicolas (1555),* goldsmith,
f. 9.6.1550(?), l. 13.12.1555 – F
ᴆ Nocq IV.

Varlot, *Nicolas (1560),* goldsmith,
f. 17.9.1560, † 5.7.1564 – F
ᴆ Nocq IV.

Varma, *Raja Ravi* → **Varma,** *Ravi*

Varma, *Ravi,* painter, * 29.4.1848
Kilimanoor, † 2.10.1906 Kilimanoor
– IND ᴆ DA XXXI.

Varmachova, *Žanpago Kel'jachstanovna,*
designer, * 8.12.1921 – RUS
ᴆ ChudSSSR II.

Varmekro, *Johannes Hallvorson* →
Maarheim, *Johannes Hallvorsson*

Varming, *Agnete,* painter, artisan, designer,
* 23.2.1897 Guldager, † 23.9.1983
Kopenhagen – DK ᴆ ThB XXXIV;
Vollmer V; Weilbach VIII.

Varming, *Erik,* sculptor, * 26.7.1942 Vejle
Sogn – DK ᴆ Weilbach VIII.

Varming, *Hanne,* sculptor, * 13.5.1939
Kopenhagen – DK ᴆ Weilbach VIII.

Varming, *Ida* (Varming, Ida Sinnet
Schmidt), landscape architect,
* 20.4.1941 Kopenhagen-Frederiksberg
– DK ᴆ Weilbach VIII.

Varming, *Ida Sinnet Schmidt* (Weilbach
VIII) → **Varming,** *Ida*

Varming, *Jens Christian,* architect,
* 10.4.1932 Kopenhagen – DK
ᴆ Weilbach VIII.

Varming, *K. N.* → **Varming,** *Kristoffer
Nyrop*

Varming, *Kristoffer Nyrop,* architect,
* 14.2.1865 Öster Alling (Jütland),
† 21.7.1936 Kopenhagen – DK
ᴆ ThB XXXIV; Weilbach VIII.

Varming, *Michael,* architect, * 18.4.1939
Kopenhagen – DK ᴆ Weilbach VIII.

Várnagy, *Tibor,* photographer,
* 25.12.1957 Debrecen – H
ᴆ ArchAKL.

Várnai, *Gyula,* sculptor, assemblage artist,
installation artist, * 1956 Kazincbarcika
– H ᴆ ArchAKL.

Varnai, *Valéria,* painter, graphic artist,
* 5.1.1936 Szombathely – H ᴆ List;
MagyFestAdat.

Varnas, *Adomas,* painter, caricaturist,
graphic artist, * 2.1.1879 Joniškis,
l. before 1961 – LT, USA
ᴆ ChudSSSR II; Vollmer V.

Varnas, *Ėrika Rapolo,* graphic artist,
monumental artist, decorator, * 19.5.1924
Žitomir – LT ᴆ ChudSSSR II.

Varnas, *Erikas Rapolo* → **Varnas,** *Ėrika
Rapolo*

Varnas, *Kazis Iono* (ChudSSSR II) →
Varnas, *Kazys Jono*

Varnas, *Kazys Jono* (Varnas, Kazis Iono),
sculptor, * 24.8.1913 Verčjalju – LT
ᴆ ChudSSSR II.

Varnausk, *Zenonas Juozo* (ChudSSSR II)
→ **Varnauskas,** *Zenonas Jozo*

Varnauskas, *Zenonas Jozo* (Varnausk,
Zenonas Juozo), decorator, * 3.4.1923
Šakiai – LT ᴆ ChudSSSR II.

Varnavickaja, *Ada Naumovna* →
Varnovickaja, *Ada Naumovna*

Varndell, *Charles Edward,* architect,
* 1857, † 7.11.1933 Surbiton (Surrey)
– GB ᴆ DBA.

Varnek, *Aleksandr,* painter, * 22.12.1815,
l. 1836 – RUS ᴆ ChudSSSR II.

Varnek, *Aleksandr Grigor'evič* (Varnek,
Aleksandr Grigor'evich; Warneck,
Alexander Grigorjewitsch), portrait
painter, * 26.2.1782 St. Petersburg,
† 31.3.1843 St. Petersburg – RUS
ᴆ ChudSSSR II; Kat. Moskau I; Milner;
ThB XXXV.

Varnek, *Aleksandr Grigor'evich* (Milner)
→ **Varnek,** *Aleksandr Grigor'evič*

Varnek, *Nikolaj,* painter, f. 1840, l. 1851
– RUS ᴆ ChudSSSR II.

Varnertam, *Francesco* → **Tamm,** *Franz
Werner von*

Varnesi, *Augusto,* sculptor, plaque
artist, goldsmith, * 2.2.1866 Rom,
† 18.8.1941 (?) Frankfurt (Main) – D,
I ᴆ Panzetta; ThB XXXIV; Vollmer V.

Varnhagen von Ense, *Rosa Maria* →
Assing, *Rosa Maria*

Varnhagen von Ense → **Assing,** *Rosa
Maria*

Varnham, *Henry,* architect, * about 1781,
† 2.10.1823 – GB ᴆ Colvin.

Varni, *Antonio,* veduta painter, genre
painter, * 1839 or 1840 or 1841 Genua,
† 27.6.1908 Sampierdarena or Genua – I
ᴆ Beringheli; Comanducci V; DEB XI;
Panzetta; PittItalOttoc; ThB XXXIV.

Varni, *Domenico,* sculptor, f. 1801 – I
ᴆ ThB XXXIV.

Varni, *Gerolamo,* painter, * 1801 or
1850 Genua, l. 1859 – I ᴆ Beringheli;
ThB XXXIV.

Varni, *Niccolò,* painter, * 1852 Genua,
† 1889 Genua – I ᴆ Beringheli.

Varni, *Santo,* sculptor, * 1.11.1807 Genua,
† 11.1.1885 or 11.11.1885 Genua – I
ᴆ Beringheli; Panzetta; ThB XXXIV.

Varniche, *Georg,* goldsmith, silversmith,
* about 1731 Kopenhagen, l. 8.7.1769
– DK ᴆ Bøje I.

Varniche, *Hans Georg* → **Varniche,**
Georg

Varnier → **Froullé,** *Auguste Adolphe*

Varnier, gunmaker, f. about 1675 – F
ᴆ ThB XXXIV.

Varnier, *Antoine,* scribe, f. 1524 – F
ᴆ Audin/Vial II.

Varnier, *Henry,* goldsmith, f. 1722,
l. 17.2.1751 – F ᴆ Nocq IV.

Varnier, *Jules,* painter, * about 1815
Valence, l. 1850 – F ᴆ Schurr IV;
ThB XXXIV.

Varnier, *Pierre* → **Vannier,** *Pierre*

Varnier, *Pierre Henri Léon,* sculptor,
* 1826 Bourg-lès-Valence, † 1890 – F
ᴆ Kjellberg Bronzes; Lami 19.Jh. IV;
ThB XXXIV.

Varnier-Robichon, building craftsman,
f. 1390, l. 1398 – F ᴆ ThB XXXIV.

Varnik, *Aleksandr Grigor'evič* → **Varnek,**
Aleksandr Grigor'evič

Varnik, *Aleksandr Grigor'evich* →
Varnek, *Aleksandr Grigor'evič*

Varnoult, *Claude-Louis,* architect, * 1796
Avallon, l. after 1815 – F ᴆ Delaire.

Varnovickaja, *Ada Naumovna,* graphic
artist, * 16.4.1910 Odessa – UA, RUS
ᴆ ChudSSSR II.

Varnovickij, *David Abramovič,* painter,
* 2.5.1915 Odesa, † 22.11.1993 Odesa
– UA ᴆ ChudSSSR II.

Varnovskij, *Viktor Aleksandrovič,* painter,
* 1.1.1926 Chansk (Krasnodar) – RUS
ᴆ ChudSSSR II.

Varnovyc'kyj, *David Abramovyč* →
Varnovickij, *David Abramovič*

Varnucci → **Giovanni d' Antonio da
Firenze**

Varnucci, *Bart. d' Antonio*
(D'Ancona/Aeschlimann) → **Varnucci,**
Bartolomeo

Varnucci, *Bartolomeo* → **Bartolomeo
d'Antonio di Luca di Iacopo Varnucci**

Varnucci, *Bartolomeo* (Varnucci,
Bartolomeo di Antonio; Varnucci,
Bartolomeo d' Antonio di Luca di
Jacopo; Varnucci, Bart. d' Antonio),
miniature painter, * 1410 Florenz,
† 1479 Florenz – I ᴆ DA XXXII;
D'Ancona/Aeschlimann; DEB XI;
ThB XXXIV.

Varnucci, *Bartolomeo di Antonio* (DA
XXXII) → **Varnucci,** *Bartolomeo*

Varnucci, *Bartolomeo d'Antonio di Luca
di Iacopo* → **Bartolomeo d'Antonio di
Luca di Iacopo Varnucci**

Varnucci, *Bartolomeo d' Antonio di Luca
di Jacopo* (DEB XI) → **Varnucci,**
Bartolomeo

Varnucci, *Chimente d'Antonio* →
**Chimenti d'Antonio di Luca di Jacopo
Varnucci**

Varnucci, *Giovanni d' Antonio di Luca
di Jacopo* (DEB XI) → **Giovanni d'
Antonio da Firenze**

Varnum, *William Harrison,* painter,
* 27.1.1878 Cambridge (Massachusetts),
† 4.7.1946 Madison (Wisconsin) – USA
ᴆ EAAm III; Falk; Vollmer VI.

Varo, *Remedios,* painter, * 1900 or
16.12.1908 Gerona or Anglès (Gerona),
† 1963 or 8.10.1966 Mexiko-Stadt –
MEX, E ᴆ Calvo Serraller; DA XXXII;
EAAm III.

Varoli, *Luigi,* figure painter, portrait
painter, * 23.9.1889 Cotignola,
† 21.9.1958 Cotignola – I
ᴆ Comanducci V; ThB XXXIV;
Vollmer V.

Varolli, landscape painter, f. 1774 – GB
ᴆ Grant.

Varolo, *Gianpietro,* goldsmith, enchaser,
* 1551, † 1589 – I ᴆ ThB XXXIV.

Varolti, *Gerolamo,* painter, * 2.9.1566,
l. 1573 – I ᴆ Schede Vesme III.

Varon, *David,* architect, * 1872 Serbien,
l. 1903 – F ᴆ Delaire.

Varona, *Gregorio de,* goldsmith, f. 1501
– E ᴆ ThB XXXIV.

Varona Villaseñor, *Carlos*, architect,
* 22.4.1899 Sonsonate, l. before 1968
– ES ⌑ EAAm III.
Varoni, *Giovanni* (Varrone, Johann;
Varrone, Giovanni Battista; Varrone,
J.), landscape painter, lithographer,
* 12.1.1832 Mailand, † 15.2.1910
Mödling – A, I ⌑ Comanducci V;
Fuchs Maler 19.Jh. IV; Gordon-Brown;
Ries; Servolini; ThB XXXIV.
Varoni, *Johann* → **Varoni**, *Giovanni*
Varotari, *Alessandro* (Padovanino), painter,
* 4.4.1588 or 14.4.1588 or 1590 Padua,
† 1648 or 20.7.1649 or 1650 Venedig
– I ⌑ DA XXIII; DEB XI; PittItalSeic;
Schede Vesme III; ThB XXXIV.
Varotari, *Chiara*, painter, * 1584 Padua,
† after 1660 Padua – I ⌑ DEB XI;
ThB XXXIV.
Varotari, *Dario (1539)*, painter, architect,
* 1539 Verona, † 1596 Padua – I, D
⌑ DEB XI; PittItalCinqec; ThB XXXIV.
Varotari, *Dario (1660)*, painter, etcher,
f. about 1660 – I ⌑ DEB XI;
ThB XXXIV.
Varotti, *Giovanni*, painter, f. 1701 – I
⌑ ThB XXXIV.
Varotti, *Giuseppe*, painter, * 1715
Bologna, † 12.10.1780 Bologna – I
⌑ DEB XI; PittItalSettec; ThB XXXIV.
Varotti, *Pier Paolo*, painter, * 1686
Bologna, † 12.7.1752 Bologna – I
⌑ DEB XI; ThB XXXIV.
Varpech, *Michail Stanislavovič*, stage set
designer, * 11.1.1909 Kiev – UA, RUS
⌑ ChudSSSR II.
Varportel, *Peter* → **Verpoorten**, *Peter*
Varportel, *Pietro* → **Verpoorten**, *Peter*
Varquez, *Alonso*, miniature
painter, f. 1503, l. 1518 – E
⌑ D'Ancona/Aeschlimann.
Varral, *J. G.*, painter, f. 1825, l. 1827
– GB ⌑ Johnson II.
Varrall, *J. C.*, landscape painter, f. 1816,
l. 1827 – GB ⌑ Grant.
Varrall, *John Charles*, steel engraver,
f. 1818, l. 1848 – GB ⌑ Lister.
Varraz, *Lucie*, porcelain painter, f. before
1900 – F ⌑ Neuwirth II.
Varreda, *Gabriel de* → **Barreda**, *Gabriel
de*
Varrela, *Vesa Kaleva*, glass artist, designer,
sculptor, * 5.3.1957 Turku – SF
⌑ WWCGA.
Varrenne, *Julien*, goldsmith, f. 1648 – F
⌑ ThB XXXIV.
Varri, *Minnette*, artist, * 1968 Pretoria
(Transvaal) – ZA ⌑ ArchAKL.
Varro, sculptor, * 1420 Florenz(?),
† about 1457 – I ⌑ ThB XXXIV.
Varro Fiorentino → **Varro**
Varroccio Escallola, *Vincenzo*, architect,
* about 1609 Rom, † 1692 Morelia
(Mexiko) – MEX, I ⌑ EAAm III.
Varroccio Escallolla, *Vicenzo* → **Barroso
de la Escayola**, *Vicencio*
Varroe, *E.* → **DeVarroc**, *E.*
Varrón, *Juan*, painter, f. 1626 – E
⌑ ThB XXXIV.
Varrone → **Varro**
Varrone, *Giovanni* → **Varoni**, *Giovanni*
Varrone, *Giovanni Battista* (Comanducci
V) → **Varoni**, *Giovanni*
Varrone, *J.* (Gordon-Brown) → **Varoni**,
Giovanni
Varrone, *Johann* (Fuchs Maler 19.Jh. IV;
Ries) → **Varoni**, *Giovanni*
Varroni, *Piero*, painter, * 1951 Terracina
– I ⌑ PittItalNovec/2 II.
Varsag, *Jakab* → **Warschag**, *Jakab*

Varšam, *Varšam Nikitič* → **Eremjan**,
Varšam Nikitič
Varsany, *Medard*, painter, master
draughtsman, illustrator, * 1913 – D
⌑ Flemig.
Varsányi, *Eduard*, figure painter, porcelain
painter, portrait painter, f. about 1850,
l. 1860 – H ⌑ Neuwirth II.
Varsányi, *János*, master draughtsman,
painter, f. about 1830, l. 1860 – H
⌑ MagyFestAdat; ThB XXXIV.
Varsányi, *Johann* → **Varsányi**, *János*
Varsányi, *Pál*, graphic artist, illustrator,
* 1902 Budapest, † 30.10.1990 Budapest
– H ⌑ MagyFestAdat; Vollmer V.
Varselle, *Jean*, goldsmith, f. 5.12.1636 – F
⌑ Nocq IV.
Varsio, *Baptista de*, copyist, f. 22.8.1478
– I ⌑ Bradley III.
Varslavan, *Francisk Ignat'evič* (ChudSSSR
II; KChE II) → **Varslavāns**, *Francisks*
Varslavāns, *Francisks* (Varslavan, Francisk
Ignat'evič), painter, * 10.10.1899
Rēzekne, † 29.11.1949 Riga –
LV ⌑ ChudSSSR II; KChE II;
ThB XXXIV.
Varsonof'ev, *Sergej Sergeevič*, painter,
* 14.10.1887 Kozlov, l. 1960 – RUS
⌑ ChudSSSR II.
Varst → **Stepanova**, *Varvara Fedorovna*
Vart-Patrikova, *Vera Vasil'evna*,
painter, graphic artist, * 13.11.1897
Kutaisi, † 1988 Moskau – RUS, GE
⌑ ChudSSSR II.
Vartanjan, *Armen Vagaršakovič*
(ChudSSSR II) → **Vardanyan**, *Armen
Vagaršaki*
Vartanjan, *Bardoch Egiaevič* →
Vardanyan, *Bartux Egyai*
Vartanjan, *Bartuch Egiaevič* (ChudSSSR
II) → **Vardanyan**, *Bartux Egyai*
Vartanjan, *Erem Srapionovič* (ChudSSSR
II) → **Vardanyan**, *Erem Srapioni*
Vartanjan, *Gerok Grigor'evič* (ChudSSSR
II) → **Vardanyan**, *Gerok Grigori*
Vartanjan, *Gerok Samsonovič* (ChudSSSR
II) → **Vardanyan**, *Gerok Samsoni*
Vartanjan, *Gervasij Alekseevič* (ChudSSSR
II) → **Vardanyan**, *Gervasi Alekseyi*
Vartanjan, *Grač'ja Senekerimovič*
(ChudSSSR II) → **Vardanyan**, *Hrač'ya
Senekeri*
Vartanjan, *Knarik Grigor'evič* (ChudSSSR
II) → **Vardanyan**, *Knarik Grigori*
Vartanjan, *Ofelija Grigor'evna* (ChudSSSR
II) → **Vardanjan**, *Ofeliya*
Vartanjan, *Suren Levonovič* (ChudSSSR
II) → **Vardanyan**, *Suren Levoni*
Vartanjan, *Vasilij Avetovič* (ChudSSSR II)
→ **Vardanyan**, *Vasili Aveti*
Vartanov, *Onik Tigranovič*, painter,
decorator, * 12.12.1901 Tbilisi – GE
⌑ ChudSSSR II.
Vartic, *Gheorghe*, sculptor, restorer,
* 20.2.1928 Dereneu-Orhei – RO
⌑ Barbosa.
Vartu, *Adam* → **Vertue**, *Adam*
Vartu, *Robert* → **Vertue**, *Robert* (1475)
Maister **Vartu**(?) → **Vertue**, *Robert*
(1475)
Varuwer, *Herman* → **Varwer**, *Herman*
Varvanovič, *Nadežda Prochorovna*
(ChudSSSR II) → **Varvanovič**, *Nadeja
Procharaŭna*
Varvanovič, *Nadeja Procharaŭna*
(Varvanovič, Nadežda Prochorovna),
painter, * 13.12.1903 Minsk, † 10.3.1985
– BY ⌑ ChudSSSR II.
Varvarac, *Juso*, architect, * Varvare
(Gornji Vakuf), f. 1801 – BiH
⌑ Mazalić.

Varvarande, *Robert*, painter, * 1922 Lyon
– F ⌑ Vollmer V.
Varvaressos, *Vicki*, painter, * 1949 Sydney
– AUS ⌑ Robb/Smith.
Varvaridze, *Otar Georgievič*, graphic
artist, * 4.6.1924 Signakhi – GE
⌑ ChudSSSR II.
Varvaro, *Giovanni*, painter, * 1888
Palermo, † 1972 Palermo – I
⌑ PittItalNovec/1 II.
Varvarova, *D.* → **Bubnova**, *Varvara
Dmitrievna*
Varvasovszky, *Laszlo*, painter, graphic
artist, * 22.12.1947 Wien – A
⌑ Fuchs Maler 20.Jh. IV; List.
Varvažovský, *Luděk*, sculptor, * 7.8.1923
Klobouky, † 6.1.1950 Prag – CZ
⌑ Toman II.
il **Varvazza** → **Costanzo**, *Venerando*
Varvin, *Kjell*, painter, master draughtsman,
* 19.8.1939 Bærum – N ⌑ NKL IV.
Varwer, *Herman*, cabinetmaker, f. 1627,
† before 9.1638 – D ⌑ Focke;
ThB XXXIV.
Vary, *Pierre(?)*, painter, f. 1625, l. 1651
– F ⌑ ThB XXXIV.
Vary, *Pierre(?)* (ThB XXXIV) → **Vary**,
Pierre (?)
Varye, *Pierre(?)* → **Vary**, *Pierre (?)*
Varygin, *Sergej Petrovič*, painter, graphic
artist, * 10.10.1923 Krasnojarsk – RUS
⌑ ChudSSSR II.
Varžapetova, *Izabella* → **Varžapetova**,
Izabella Alekseevna
Varžapetova, *Izabella Alekseevna*, graphic
artist, * 29.1.1931 Chabarovsk – RUS
⌑ ChudSSSR II.
Varzar, *Irina Vasil'evna*, graphic
artist, * 1.9.1904 Leningrad – RUS
⌑ ChudSSSR II.
Vărzaru, *Mircea*, portrait painter,
landscape painter, * 14.2.1933 Floroaica
– RO ⌑ Barbosa.
Varzea, *Affonso de*, architect,
carpenter, f. 1.10.1451, l. 1455 – P
⌑ Sousa Viterbo II.
Varzea, *João da*, carpenter, f. 1450 – P
⌑ Sousa Viterbo III.
Varzeloto → **Girolamo da Murano**
(1518)
Varzi, *Angelo*, goldsmith, * 1795 Rom,
l. 1837 – I ⌑ Bulgari I.2.
Varzi, *Antonio*, goldsmith, * 1794 Rom,
l. 1834 – I ⌑ Bulgari I.2.
Varzi, *Giovanni Battista*, goldsmith,
* 1766 Rom, l. 1826 – I ⌑ Bulgari I.2.
Vas, *Ferencné*, painter, graphic
artist, f. before 1914, l. 1918 – H
⌑ MagyFestAdat.
Vas, *Geza*, painter, * 22.6.1915 Ungarn
– RA, H ⌑ EAAm III; Merlino.
Vas, *Piroska* → **Szántó**, *Piroska*
Vasa, *Danielle*, painter, * 1943 Ferryville
(Tunesien) – F ⌑ Bénézit.
Váša, *Miroslav*, painter, illustrator,
* 16.5.1920 České Budějovice – CZ
⌑ Vollmer V.
Vasadi, *Ferenc*, sculptor, * 19.9.1848
Budapest, † 12.11.1916 Budapest – H
⌑ ThB XXXIV.
Vasadi, *Franz* → **Vasadi**, *Ferenc*
Vasadi, *Hermann*, restorer, * 1904
Rannersdorf, † 1967 Budapest – H
⌑ MagyFestAdat.
Vasadi-Kalicza, *Erzsébet* → **Kalicza**,
Erzsébet
Vašadze, *Rostislav Sergeevič*, graphic artist,
filmmaker, * 18.8.1914 Tbilisi – GE
⌑ ChudSSSR II.

Vasai, *Traian,* watercolourist, caricaturist, lithographer, * 31.10.1929 Oituz-Bacău or Fierăstrău – RO ☐ Barbosa; Vollmer V.

Vasal, *André,* sculptor, f. 1301 – F ☐ Beaulieu/Beyer.

Vasalio (Baumeister- und Steinmetz-Familie) (ThB XXXIV) → **Vasalio,** *Andrea*

Vasalio (Baumeister- und Steinmetz-Familie) (ThB XXXIV) → **Vasalio,** *Antonio*

Vasalio (Baumeister- und Steinmetz-Familie) (ThB XXXIV) → **Vasalio,** *Johann*

Vasalio (Baumeister- und Steinmetz-Familie) (ThB XXXIV) → **Vasalio,** *Peter* (1636)

Vasalio (Baumeister- und Steinmetz-Familie) (ThB XXXIV) → **Vasalio,** *Pietro* (1585)

Vasalio, *Andrea,* building craftsman, f. 1601 – A, I ☐ ThB XXXIV.

Vasalio, *Antonio,* fortification architect, stucco worker, f. 1582, † 2.1.1614 Graz – A, I ☐ ThB XXXIV.

Vasalio, *Johann,* stonemason, f. 1636, l. about 1640 – A, I ☐ ThB XXXIV.

Vasalio, *Peter* (1636), architect, f. 1636, l. about 1657 – A, I ☐ ThB XXXIV.

Vasalio, *Pietro* (1585), fortification architect, f. 1585, l. 1588 – A, I ☐ ThB XXXIV.

Vasalli, *Franz,* stucco worker, * Riva San Vitale (?), f. 1694, l. 1731 – D, CH ☐ ThB XXXIV.

Vasalli, *Joseph,* stucco worker, * Riva San Vitale (?), f. 1694, l. 1731 – D, CH ☐ ThB XXXIV.

Vasalli, *Luigi,* cameo engraver, f. 21.2.1810 – I ☐ Bulgari I.2.

Vasallo, *Dolores,* artist (?), f. before 1989 – DOM ☐ EAPD.

Vasallo, *Francesco* → **Vasalli,** *Franz*

Vasallo, *Franz* → **Vasalli,** *Franz*

Vasallo, *Giuseppe* → **Vasalli,** *Joseph*

Vasallo Dorronzoro, *Eduardo,* painter, * 1868 Chiclana (Cádiz), † 1932 Baeza – E ☐ Cien años XI.

Vasalo, *Berardino,* stucco worker, f. 1601 – I ☐ ThB XXXIV.

Vasan, *Francisco* → **Basano,** *Francisco*

Vasanzio, *Giovanni,* cabinetmaker, ivory carver, architect, * about 1550 (?) Utrecht, † 21.8.1621 Rom – I, NL ☐ DA XXXII; ThB XXXIV.

Vasaral → **Yvaral,** *Jean-Pierre*

Vasarelli, *Serafino,* engraver, * 1762 Rom, l. 1809 – I ☐ Bulgari I.2.

Vasareny, *Janos,* painter, designer, f. 1954 – H ☐ Vollmer V.

Vasarely, *Jean* → **Vasarely,** *Janos*

Vasarely, *Victor von* (Vollmer V) → **Vasarely,** *Victor*

Vasarely, *Victor* (Vasarely, Viktor; Vasarely, Victor von), painter, graphic artist, designer, sculptor, assemblage artist, illustrator, commercial artist, * 9.4.1908 Pécs, † 15.3.1997 Paris – H, F ☐ ContempArtists; DA XXXII; EAPD; ELU IV; List; MagyFestAdat; Vollmer V.

Vasarely, *Viktor* (DA XXXII; EAPD) → **Vasarely,** *Victor*

Vásárhelyi, *Emil* (ThB XXXIV) → **Vásárhelyi,** *Emil Z.*

Vásárhelyi, *Emil Z.* (Vásárhelyi Z., Emil; Vásárhelyi, Emil), figure painter, landscape painter, portrait painter, still-life painter, illustrator, * 1.1907 Marosvásárhely – RO, H ☐ MagyFestAdat; ThB XXXIV; Vollmer V.

Vásárhelyi, *Gyula László,* graphic artist, designer, * 1929 Gyula – H ☐ MagyFestAdat.

Vásárhelyi, *Victor* → **Vasarely,** *Victor*

Vásárhelyi Kovács, *Tibor,* landscape painter, * 1924 Budapest – H ☐ MagyFestAdat.

Vásárhelyi Z., *Emil* (MagyFestAdat) → **Vásárhelyi,** *Emil Z.*

Vásárhelyi Ziégler, *Emil* → **Vásárhelyi,** *Emil Z.*

Vasari, *Gianni,* painter, master draughtsman, woodcutter, * 18.3.1949 Biel – CH ☐ KVS.

Vasari, *Giorgio (1416),* potter, * 1416, † 1484 – I ☐ ThB XXXIV.

Vasari, *Giorgio (1511)* (Vasari, Giorgio (2)), painter, architect, * 30.7.1511 Arezzo, † 1571 or 27.6.1574 Florenz – I ☐ DA XXXII; DEB XI; ELU IV; List; PittItalCinqec; Schede Vesme III; ThB XXXIV.

Vasari, *Giorgio (1562),* architect, * 6.11.1562 Arezzo, † 17.11.1625 Florenz – I ☐ DA XXXII; ThB XXXIV.

Vasari, *Lazzaro* (Vasari, Lazzaro di Niccolò), leather artist, painter, * 1396 Cortona, † 1468 Arezzo – I ☐ DEB XI; ThB XXXIV.

Vasari, *Lazzaro di Niccolò* (DEB XI) → **Vasari,** *Lazzaro*

Vasaria, *Lillian,* watercolourist, f. 1890 – USA ☐ Hughes.

Vasariņš, *Vilis,* painter, ceramist, * 3.2.1906 Vaive – LV ☐ ThB XXXIV.

Vasaro, *Giovanni Maria,* porcelain painter, * Faenza (?), f. about 1475, l. 1550 – I ☐ DA XXXII.

Vasaro, *Zoan* → **Vasaro,** *Giovanni Maria*

Vasarri, *Emilio,* genre painter, * Montevarchi, f. 1890, l. 1904 – I ☐ Comanducci V; Edouard-Joseph III; ThB XXXIV.

Vasas, *Michael* → **Vasas,** *Mihály*

Vasas, *Mihály,* portrait painter, * 14.5.1905 Békéscsaba – H ☐ ThB XXXIV.

Vašata, *Josef,* medalist, f. 1934 – CZ ☐ Toman II.

Vasbinder, *Nel,* watercolourist, * 14.10.1934 Blaricum (Noord-Holland) – NL ☐ Scheen II.

Vaščanka, *Gaŭryla Charytonavič* (Vaščenko, Gavriil Charitonovič), painter, monumental artist, * 20.6.1928 Čikaloviči – BY ☐ ChudSSSR II.

Vascano, *Antonio,* painter, f. 1887, l. 1892 – E ☐ Cien años XI.

Vascardo, *Juan* (ThB XXXIV) → **Bascardo,** *Juan* (1600)

Vascardo, *Juan* → **Bazcardo,** *Juan*

Vascellini, *Federico,* goldsmith, f. 10.1.1793, l. 1803 – I ☐ Bulgari IV.

Vascellini, *Gaetano,* copper engraver, * 1745 Castel San Giovanni, † 1805 Florenz – I, GB ☐ DEB XI; ThB XXXIV.

Vaščenko, *Evgenij P.* (Vashchenko, Evgeniy P.), illustrator, sculptor, f. 1909 – RUS ☐ Milner.

Vaščenko, *Gavriil Charitonovič* (ChudSSSR II) → **Vaščanka,** *Gaŭryla Charytonavič*

Vaschalde, *Maurice-Auguste,* painter, etcher, * 5.2.1850 Largentière (Ardèche), † 3.5.1897 Lyon – F ☐ Audin/Vial II.

Vasco (1450), illuminator, f. 1450, l. 1455 – P ☐ Bradley III; D'Ancona/Aeschlimann; Pamplona V.

Vasco (1930), cartoonist, caricaturist, * about 1930 Vila Real – P ☐ Pamplona V.

Vasco, *Ana da Cunha,* painter, f. before 1916, l. 1941 – BR ☐ ArchAKL.

Vasco, *Angelo,* sculptor, * 25.12.1913 Molovişte – RO ☐ Barbosa.

Vasco, *Giovanni,* painter, f. 1746 – I ☐ ThB XXXIV.

Vasco, *Giulio,* ornamental engraver, f. about 1675 – I ☐ DEB XI; ThB XXXIV.

Vasco, *Manuel,* sculptor, f. 1783, l. 1784 – E ☐ González Echegaray.

Vasco, *Maria da Cunha,* painter, f. before 1916, l. 1941 – BR ☐ ArchAKL.

Vasco, *Mon,* painter, sculptor, * 1951 La Coruña, † 1983 La Coruña – E ☐ Calvo Serraller.

Vasco, *Sergio,* painter, modeller, * 1938 Bisceglie – I ☐ DizArtItal.

Vasco Castillo, *Domingo,* stonemason, * Meruelo, f. 1648 – E ☐ González Echegaray.

Vasco del Castillo, *Miguel,* building craftsman, * San Miguel de Aras, f. 29.7.1597 – E ☐ González Echegaray.

Vasco Pardavilla, *Ramón* → **Vasco,** *Mon*

Vasco-Velasco, *Gaspar (?)* → **Vaz,** *Gaspar* (1490)

El gran Vasco (?) → **Vasco (1450)**

Vascon, *Gino,* painter, * 2.7.1887 Este, † 17.10.1968 Este – I ☐ Comanducci V.

Vasconcel Robert, *Ch.,* sculptor, f. 1936 – E ☐ Ràfols III.

Vasconcellos, *Aniceto* → **Salaverría,** *Elías*

Vasconcellos, *Cássio,* photographer, * 1965 – BR ☐ ArchAKL.

Vasconcellos, *Constantino de* (EAAm III; Pereira Salas) → **Vasconcelos,** *Constantino de*

Vasconcellos, *Giovanni di,* architect, * 1590, † 1652 – P ☐ ThB XXXIV.

Vasconcellos, *Jesephina* (Vollmer V) → **DeVasconcellos,** *Josephina Alys*

Vasconcellos, *Juan de los Santos,* architect, f. 1746 – RCH ☐ Pereira Salas.

Vasconcelos, *Aniceto* (Cien años XI) → **Salaverría,** *Elías*

Vasconcelos, *Antonio de (1652),* calligrapher, f. 1652 – E ☐ Cotarelo y Mori II.

Vasconcelos, *António (1913),* master draughtsman, watercolourist, * 1913 Lissabon – P ☐ Tannock.

Vasconcelos, *Constantino de* (Vasconcellos, Constantino de), architect, medalist, * Braga, f. 1643, † 1666 or 22.8.1668 or 28.6.1669 Lima or Valdivia – PE, P, RCH ☐ DA XXXII; EAAm III; Pereira Salas; Vargas Ugarte.

Vasconcelos, *Domingo de,* painter, * 1607 Porto – BR, P ☐ EAAm III.

Vasconcelos, *Domingos Gonçalves,* artist, f. 1785 – BR ☐ Martins II.

Vasconcelos, *Eduardo da Fonseca,* sculptor, f. 1862, l. 1871 – P ☐ Pamplona V.

Vasconcelos, *Félix Machado da Silva Castro e* → **Montebelo,** *Marqués de*

Vasconcelos, *Gustavo de,* painter, * 1903 – P ☐ Pamplona V; Tannock.

Vasconcelos, *João Teixeira* (Tannock) → **Vasconcelos,** *João Teixeira de*

Vasconcelos, *João Teixeira de* (Vasconcelos, João Teixeira), painter, collagist, * 1925 or 1926 Amarante or Gatão, † 1984 Amarante – P □ Pamplona V; Tannock.

Vasconcelos, *Joaquim Teixeira de* → **Pascoais,** *Teixeira de*

Vasconcelos, *Jorge de,* sculptor, * Barcelona, f. 1974 – MZ, P □ Pamplona V.

Vasconcelos, *José Madureira* (Weilbach VIII) → **Madureira,** *J.*

Vasconcelos, *Manoel Pina e,* goldsmith, f. 1800, l. 1820 – BR □ Martins II.

Vasconcelos, *Maria da Glória da Fonseca,* painter, f. 1860, l. 1874 – P □ Pamplona V.

Vasconcelos, *Maria de Noémia d'Almeida,* painter, master draughtsman, illustrator, * 1916 Porto – P □ Tannock.

Vasconcelos, *Mário Cesariny de* → **Cesariny,** *Mário*

Vasconcelos, *Mário Cesariny de,* painter, collagist, * 1923 Lissabon – P □ Tannock.

Vasconcelos, *Pedro de Barros,* painter, * 1961 Lissabon – P □ Pamplona V.

Vasconcelos, *Renato Landim de* → **Landim**

Vasconcelos, *Sara Gonçalves* (Cien años XI) → **Gonçalves,** *Sara de Vasconcelos*

Vasconcelos, *Teresa,* painter, sculptor, * 1941 Lissabon – P □ Pamplona V.

Vásconez, *Marcelo,* painter, graphic artist, * 1950 Ambato – EC □ Flores.

Vasconi, *Claude,* architect, * 24.6.1940 Rosheim – F □ DA XXXII.

Vasconi, *Filippo,* architect, copper engraver, * about 1687 Rom, † 7.10.1730 Rom – I □ DEB XI; ThB XXXIV.

Vasconi, *Franco,* painter, * 11.4.1920 Spigno Monferrato – I □ Comanducci V.

Vasconio, *Filippo* → **Vasconi,** *Filippo*

Vasconio, *Giuseppe,* painter, f. 1657 – I □ DEB XI; ThB XXXIV.

Vascoquien, *Hennequin* (Beaulieu/Beyer) → **Stockem,** *Jan van* (1394)

Vascoquien, *Jan van* → **Stockem,** *Jan van* (1394)

Vascoquin, *Jan van* → **Stockem,** *Jan van* (1394)

Vascosi, *Antonio,* architect, * Reggio nell'Emilia, f. about 1653 – I □ ThB XXXIV.

Vascyn, *Vasilij,* icon painter, f. 1642, l. 1643 – RUS □ ChudSSSR II.

Vase, *Pierre* → **Eskrich,** *Pierre*

Vaseckij, *Grigorij Stepanovič* (ChudSSSR II) → **Vasec'kyj,** *Hryhorij Stepanovyč*

Vasec'kyj, *Hryhorij Stepanovyč* (Vaseckij, Grigorij Stepanovič), painter, * 28.11.1928 Novoivanivka – UA □ ChudSSSR II; SchU.

Vasegaard, *Gertrud* (Vasegaard Rode, Gertrud), ceramist, * 23.2.1913 Rønne – DK □ DKL II; Weilbach VIII.

Vasegaard, *Myre,* ceramist, * 7.1.1936 – DK □ DKL II.

Vasegaard, *Sigurd* (Vasegaard, Sigurd Steen), painter, graphic artist, * 11.11.1909 Kopenhagen, † 7.7.1967 Rønne – DK □ Vollmer V; Weilbach VIII.

Vasegaard, *Sigurd Steen* (Weilbach VIII) → **Vasegaard,** *Sigurd*

Vasegaard Rode, *Gertrud* (Weilbach VIII) → **Vasegaard,** *Gertrud*

Vasegne, *Girardo di,* stonemason, * Brüssel, f. 1466, l. 1467 – I, NL □ ThB XXXIV.

Vasel, *Blaise* → **Théobal,** *Blaise*

Vasel, *Thibaud* → **Vuysel,** *Thibaud*

Vaselli, *Alessandro,* painter, f. about 1691 – I □ DEB XI; ThB XXXIV.

Vaselli, *Giovanni Maria,* goldsmith, f. 18.1.1732, l. 15.6.1733 – I □ Bulgari I.3/II.

Vasenelde, *Liévin van,* painter, f. 1442, l. 1459 – B, NL □ ThB XXXIV.

Vaser, *Michele,* painter, f. 1469 – CH □ Schede Vesme IV.

Vaser, *Pierre,* cabinetmaker, f. 1469 – F, CH □ Beaulieu/Beyer.

Vasev, *Krum Vasilev,* sculptor, * 26.4.1945 Bresnik – BG □ EIIB.

Vasev, *Leonid Michajlovič,* book illustrator, graphic artist, book art designer, * 18.10.1927 Kosobrodka – RUS □ ChudSSSR II.

Vasey, *G. G.,* graphic artist, f. about 1858 – CDN □ Harper.

Vasey, *George,* woodcutter, f. 1801 – GB □ Lister.

Vasey, *J. M. H.,* architect, † before 24.3.1922 – GB □ DBA.

Vasgerdsian, *Haroutin,* painter, graphic artist, * 5.1.1906 – USA, ARM □ Falk.

Vashchenko, *Evgeniy P.* (Milner) → **Vaščenko,** *Evgenij P.*

Vasi, *Giuseppe (1710),* architectural engraver, etcher, * 27.8.1710 or 28.8.1710 Corleone, † 16.4.1782 Rom – I □ DA XXXII; DEB XI; Páez Rios III; ThB XXXIV.

Vasi, *Giuseppe (1715),* engraver, * about 1715 Palermo, l. 1778 – I □ Bulgari I.2.

Vasi, *Mariano* → **Vasi,** *Giuseppe (1710)*

Vasialidis, *Prokopios* (ELU IV) → **Vasileiadis,** *Prokopios*

Vasić, *Đorđo,* goldsmith, f. 1876, l. 1883 – BiH □ Mazalić.

Vasić, *Pavle,* painter, * 30.8.1907 Niš – YU □ ELU IV.

Vašíček, *Aleš,* glass artist, sculptor, * 22.2.1947 Ostrava – CZ □ WWCGA.

Vasil → **Barseł (1278)**

Vasil → **Barseł Nersesi**

Vasil' → **Vasilij (1706)**

Vasil Vŕhayeci (der Ältere) → **Barseł (1161)**

Vasil Vŕhayeci (der Jüngere) → **Barseł (1249/1266)**

Vasil Vŕhayeci d.Ä. → **Barseł (1161)**

Vasil Vŕhayeci d.J. → **Barseł (1249/1266)**

Vasilacchi, *Antonio* → **Vassilacchi,** *Antonio*

Vasil'čenko, *Grigorij Davydovič* (ChudSSSR II) → **Vasyl'čenko,** *Hryhorij Davydovyč*

Vasil'čenko, *Il'ja Efimovič* (ChudSSSR II) → **Vasyl'čenko,** *Illja Juchymovyč*

Vasil'čenko, *Pavel Ivanovič* (ChudSSSR II) → **Vasyl'čenko,** *Pavel Ivanovyč*

Vasil'čenko, *Valentin Tichonovič,* painter, graphic artist, * 1.3.1929 Romanovskaya – RUS □ ChudSSSR II.

Vasil'čenko, *Viktor Ivanovič* (ChudSSSR II) → **Vasyl'čenko,** *Viktor Ivanovyč*

Vasil'čenko, *Viktor Ivanovyč* (Vasil'čenko, Viktor Ivanovič), painter, * 6.1.1936 Dnepropetrovsk – UA □ ChudSSSR II.

Vasilčina, *Violeta Ilieva,* ceramist, * 19.9.1945 Sevlievo – BG □ EIIB.

Vasileff, *Iván,* painter, * 1.1.1897 Lom (Bulgarien), † 8.8.1966 Bella Vista (Buenos Aires) – RA, BG □ EAAm III; Merlino.

Vasileiadis, *Prokopios* (Vasialidis, Prokopios), town planner, * 1912 Kiev – GR □ ELU IV; Vollmer VI.

Vasileiou, *Spyridon,* painter, * 1902 Galaxidi – GR □ Vollmer VI.

Vasilene, *Brone Prano* → **Vosilene,** *Brone Prano*

Vasilenkaité-Vainilaitiené, *Zose Jono* (Vasilenkajte-Vajnilajtiene, Zose Iono), graphic artist, book art designer, * 13.10.1928 Bikavenai – LT □ ChudSSSR II.

Vasilenkajte-Vajnilajtiene, *Zose Iono* (ChudSSSR II) → **Vasilenkaité-Vainilaitiené,** *Zose Jono*

Vasilenko, *Anatolij Petrovič* (ChudSSSR II) → **Vasylenko,** *Anatolij Petrovyč*

Vasilenko, *Natal'ja Vasil'evna* (ChudSSSR II) → **Vasylenko,** *Natalka Vasylïvna*

Vasilenko, *Petr Ivanovič* (ChudSSSR II) → **Vasylenko,** *Petro Ïvanovyč*

Vasilenko, *Vladimir Viktorovič* (ChudSSSR II) → **Vasylenko,** *Volodymyr Viktorovyč*

Vasilenko-Vesel'čakova, *Valentina Semenovna,* filmmaker, * 14.11.1918 Monki – RUS □ ChudSSSR II.

Vasilenkov, *Vasilij Egorovič,* decorator, designer, * 17.4.1918 Safonovo – KS □ ChudSSSR II.

Vasilescu, *Corneliu,* painter, * 23.10.1934 Bîrlad – RO □ Barbosa.

Vasilescu, *Florica,* decorator, architect, graphic artist, * 17.11.1922 Drăgăşani – RO □ Barbosa.

Vasilescu, *Georg,* sculptor, woodcutter, etcher, * 1864 Craiova, † 1897 or 1898 – I, RO □ ThB XXXIV.

Vasilescu, *Germaine,* decorator, ceramist, mosaicist, interior designer, * 22.7.1896 Constanţa, l. before 1958 – RO □ Barbosa.

Vasilescu, *Giorgio* → **Vasilescu,** *Georg*

Vasilescu, *Nicolae,* painter, * 31.7.1915 Ploieşti – RO □ Barbosa.

Vasilescu, *Paul,* sculptor, * 31.8.1936 Sărăţeanca – RO □ Barbosa.

Vasilescu, *Valeriu,* stage set designer, * 22.10.1924 Cluj – RO □ Barbosa.

Vasilescu-Popa, *Gheorghe,* painter, * 1.10.1920 Ploieşti – RO □ Barbosa.

Vasïl'eŭ, *Vasïl' Ïvanavič* (Vasil'ev, Vasilij Ivanovič), painter, * 1.6.1927 Tumevaja – BY □ ChudSSSR II.

Vasil'ev, *A.,* engraver, f. 1821 – RUS □ ChudSSSR II.

Vasilev, *Aleksandăr Marinov,* designer, * 21.11.1942 Svilengrad – BG □ EIIB.

Vasil'ev, *Aleksandr Jakovlevič,* painter, * 25.9.1817, l. 1853 – RUS □ ChudSSSR II.

Vasil'ev, *Aleksandr Nikolaevič,* graphic artist, * 5.8.1905 Enisejsk, † 7.5.1965 Krasnojarsk – RUS □ ChudSSSR II.

Vasil'ev, *Aleksandr Pavlovič,* stage set designer (?), painter, graphic artist, stage set designer, * 11.1.1911 Samara – RUS □ ChudSSSR II; Kat. Moskau II.

Vasil'ev, *Aleksej (1673),* painter, f. 1673, l. 1684 – RUS □ ChudSSSR II.

Vasil'ev, *Aleksej (1684),* painter, f. 1684, l. 1685 – RUS □ ChudSSSR II.

Vasil'ev, *Aleksej Aleksandrovič (1811),* painter, * 20.7.1811, † 20.8.1879 – RUS □ ChudSSSR II.

Vasil'ev, *Aleksej Aleksandrovič (1907),* painter, * 30.9.1907 Samarkand – UZB, RUS □ ChudSSSR II; KChE III.

Vasil'ev, *Aleksej Sergeevič,* porcelain painter, * 5.2.1833, † 1877 – RUS □ ChudSSSR II.

Vasil'ev, *Anatolij Il'ič,* painter, graphic artist, * 18.3.1917 Petrograd – RUS ⌑ ChudSSSR II.

Vasil'ev, *Anatolij Sergeevič,* graphic artist, * 26.3.1910 St. Petersburg, † 7.2.1967 Leningrad – RUS ⌑ ChudSSSR II.

Vasil'ev, *Andrej,* silversmith, f. 1702 – RUS ⌑ ChudSSSR II.

Vasil'ev, *Arkadij Pavlovič,* painter, * 29.11.1904 Nikolajev – RUS ⌑ ChudSSSR II.

Vasilev, *Asen,* painter, * 2.6.1900 Kjustendil – BG ⌑ EIIB.

Vasilev, *Asen Nikolov,* carver, * 18.1.1909 Arda (Smoljan) – BG ⌑ EIIB.

Vasilev, *Asen Petrov* → **Vasilev,** *Asen*

Vasilev, *Atanas Veselinov,* graphic artist, * 1.8.1942 Gorna Orjachovica – BG ⌑ EIIB.

Vasil'ev, *B. V. (?)* → **Suchodol'skij,** *Boris Vasil'evič*

Vasil'ev, *Boris Aleksandrovič,* graphic artist, * 9.12.1920 Novosibirsk – RUS ⌑ ChudSSSR II.

Vasilev, *Boris Kuzmanov,* painter, * 12.1.1911 Ruse – BG ⌑ EIIB.

Vasil'ev, *Demka* → **Vasil'ev,** *Deomid*

Vasil'ev, *Deomid,* icon painter, f. 1676 – RUS ⌑ ChudSSSR II.

Vasil'ev, *Dmitrij,* painter, f. 1681, l. 1688 – RUS ⌑ ChudSSSR II.

Vasil'ev, *Dmitrij Pavlovič,* painter, * 6.11.1916 Tula – RUS ⌑ ChudSSSR II.

Vasil'ev, *Efim,* icon painter, * Kostroma (?), f. 1660 – RUS ⌑ ChudSSSR II.

Vasil'ev, *Egor,* landscape painter, f. 1788, l. 1803 – RUS ⌑ ChudSSSR II.

Vasil'ev, *Egor Jakovlevič* (Wassiljeff, Jegor Jakowlewitsch), history painter, * 30.9.1815, † 9.6.1861 Moskau – RUS ⌑ ChudSSSR II; ThB XXXV.

Vasil'ev, *Emel'jan,* painter, f. 1685 – RUS ⌑ ChudSSSR II.

Vasil'ev, *Ermolaj,* founder, f. 1659 – RUS ⌑ ChudSSSR II.

Vasil'ev, *Evgenij Alekseevič* (Vasyl'jev, Jevgen Oleksijovyč), architect, * 1773, † 28.1.1833 Charkiv – UA ⌑ SChU.

Vasil'ev, *Evgenij Alekseevič (1929),* ivory carver, wood carver, * 5.3.1929 Zagorsk – RUS ⌑ ChudSSSR II.

Vasil'ev, *Evgenij Alekseevič (1930),* sculptor, * 13.11.1930 Leningrad – RUS ⌑ ChudSSSR II.

Vasil'ev, *Evgenij Evgrafovič,* cameo engraver, * 12.5.1926 Vozdviženka (Orenburg) – RUS ⌑ ChudSSSR II.

Vasil'ev, *Evgenij Evstratovič* (ChudSSSR II) → **Vasyl'jev,** *Jevhen Jevstratovyč*

Vasil'ev, *Evgenij Pavlovič,* painter, * 7.1.1910 Moskau – RUS ⌑ ChudSSSR II.

Vasil'ev, *Evgenij Semenovič,* graphic artist, painter, * 2.12.1922 Moskau – RUS ⌑ ChudSSSR II.

Vasil'ev, *Fedor (1642),* icon painter, f. 1642, l. 1676 – RUS ⌑ ChudSSSR II.

Vasil'ev, *Fedor (1681),* painter, f. 1681, l. 1702 – RUS ⌑ ChudSSSR II.

Vasil'ev, *Fedor Aleksandrovič* (Vasil'yev, Fyodor Aleksandrovich; Vasil'ev, Fedor Aleksandrovich; Wassiljeff, Fjodor Alexandrowitsch), painter, * 22.2.1850 Gatčina, † 6.10.1873 Jalta – RUS, UA ⌑ ChudSSSR II; DA XXXII; Kat. Moskau I; Milner; ThB XXXV.

Vasil'ev, *Fedor Aleksandrovich* (Milner) → **Vasil'ev,** *Fedor Aleksandrovič*

Vasil'ev, *Filipp,* icon painter, f. 1660, † before 1666 – RUS ⌑ ChudSSSR II.

Vasil'ev, *Gavril,* painter, f. 1660 – RUS ⌑ ChudSSSR II.

Vasil'ev, *Genrich Nikolaevič,* graphic artist, designer, * 14.3.1931 Moskau, † 1.7.1970 Leningrad – RUS ⌑ ChudSSSR II.

Vasil'ev, *Georgij Aleksandrovič,* book illustrator, graphic artist, * 19.4.1895 Tiflis, l. 1960 – GE, RUS ⌑ ChudSSSR II.

Vasil'ev, *Georgij Nikolaevič,* painter, * 2.9.1923 Orechovo-Zuevo – RUS ⌑ ChudSSSR II.

Vasil'ev, *Grigorij,* painter, f. 1662 – RUS ⌑ ChudSSSR II.

Vasil'ev, *Grigorij Vasil'evič,* sculptor, * 21.11.1898 Černjanovo, l. 1964 – RUS ⌑ ChudSSSR II.

Vasil'ev, *I.,* lithographer, f. 1801 – RUS ⌑ ChudSSSR II.

Vasil'ev, *Igor' Viktorovič,* sculptor, * 26.5.1940 Moskau – RUS ⌑ ChudSSSR II.

Vasilev, *Ilija Nikolov,* sculptor, * 5.5.1933 Sofia – BG ⌑ EIIB.

Vasil'ev, *Irinarch Vasil'evič,* painter, * 1833 (?), l. 1855 – RUS ⌑ ChudSSSR II.

Vasil'ev, *Iuda,* painter, f. 1681 – RUS ⌑ ChudSSSR II.

Vasil'ev, *Ivan (1660),* painter, * Novgorod (?), f. 1660 – RUS ⌑ ChudSSSR II.

Vasil'ev, *Ivan (1667),* cameo engraver, icon painter, f. 1667, l. 1680 – RUS ⌑ ChudSSSR II.

Vasil'ev, *Ivan (1678),* icon painter, f. 1678, l. 1685 – RUS ⌑ ChudSSSR II.

Vasil'ev, *Ivan (1750),* painter, f. 1750 – RUS ⌑ ChudSSSR II.

Vasil'ev, *Ivan (1755),* woodcutter, f. 1755, l. 1757 – RUS ⌑ ChudSSSR II.

Vasil'ev, *Jakov* → **Vasil'ev,** *Janka*

Vasil'ev, *Jakov (1701),* silversmith, f. 1701 – RUS ⌑ ChudSSSR II.

Vasil'ev, *Jakov (1730)* (Wassiljeff, Jakof (1730)), copper engraver, * 1730, † 1759 or 1760 St. Petersburg – RUS ⌑ ChudSSSR II; ThB XXXV.

Vasil'ev, *Jakov (1766),* porcelain painter, f. 1766, l. 1774 – RUS ⌑ ChudSSSR II.

Vasil'ev, *Jakov Andreevič* (Wassiljeff, Jakof Andrejewitsch), genre painter, portrait painter, * 1790, † 11.7.1839 St. Petersburg – RUS ⌑ ChudSSSR II; ThB XXXV.

Vasil'ev, *Janka,* icon painter, f. 1667, l. 1677 – RUS ⌑ ChudSSSR II.

Vasil'ev, *Jurij (1660),* silversmith, f. 1660, l. 1693 – RUS ⌑ ChudSSSR II.

Vasil'ev, *Jurij (1681),* painter, f. 1681, l. 1682 – RUS ⌑ ChudSSSR II.

Vasil'ev, *Jurij Borisovič,* graphic artist, * 16.1.1911 Jaroslavl', † 1.12.1970 Moskau – RUS ⌑ ChudSSSR II.

Vasil'ev, *Jurij Ivanovič,* painter, * 14.1.1924 Naro-Fominsk – RUS ⌑ ChudSSSR II.

Vasil'ev, *Jurij Michajlovič* → **Vasiljevs,** *Jurijs*

Vasil'ev, *Jurij Vasil'evič,* graphic artist, painter, * 7.4.1925 Moskau, † 1990 Moskau – RUS ⌑ ChudSSSR II.

Vasil'ev, *Karp,* wood carver, f. 1750, l. 1757 – RUS ⌑ ChudSSSR II.

Vasil'ev, *Konstantin,* master draughtsman, f. 1745, l. 1747 – RUS ⌑ ChudSSSR II.

Vasil'ev, *Lev Jakovlevič,* silversmith, f. 1853, l. 1876 – RUS ⌑ ChudSSSR II.

Vasil'ev, *Lev Vladimirovič,* graphic artist, * 20.2.1929 Tula – RUS ⌑ ChudSSSR II.

Vasil'ev, *Luka,* painter, f. 1740 – RUS ⌑ ChudSSSR II.

Vasil'ev, *Luk'jan,* woodcutter, f. 1689 – RUS ⌑ ChudSSSR II.

Vasil'ev, *M.,* caricaturist, f. 1863 – RUS ⌑ ChudSSSR II.

Vasilev, *Marin* (Vasilev, Marin Sel'ovlov), sculptor, * 27.8.1867 Schumen, † 14.12.1931 Sofia – BG ⌑ EIIB; Marinski Skulptura; Vollmer V.

Vasilev, *Marin Sel'ovlev* → **Vasilev,** *Marin*

Vasilev, *Marin Sel'ovlov* (Marinski Skulptura) → **Vasilev,** *Marin*

Vasilev, *Matvej Vasil'evič,* mosaicist, * about 1732, † after 1781 – RUS ⌑ ChudSSSR II.

Vasil'ev, *Michail (1660),* icon painter, f. 1660, l. 1667 – RUS ⌑ ChudSSSR II.

Vasil'ev, *Michail (1678),* goldsmith, f. 1678 – RUS ⌑ ChudSSSR II.

Vasil'ev, *Michail (1702)* (Vasil'ev, Michail), silversmith, f. 1702 – RUS ⌑ ChudSSSR II.

Vasil'ev, *Michail (1807),* painter, f. 1807, l. 1823 – RUS ⌑ ChudSSSR II.

Vasil'ev, *Michail Alekseevič,* painter, f. 1884, l. 1889 – RUS ⌑ ChudSSSR II.

Vasil'ev, *Michail Nikolaevič* (Vasil'ev, Mikhail Nikolaevich; Wassiljeff, Michail Nikolajewitsch), history painter, * 27.4.1830 Bolchov, † 14.10.1900 or 15.10.1900 Carskoe Selo – RUS, UA ⌑ ChudSSSR II; Milner; ThB XXXV.

Vasil'ev, *Michail Petrovič,* filmmaker, decorator, * 30.10.1890 or 11.11.1890 Svjatozero, l. 1961 – UA ⌑ ChudSSSR II.

Vasil'ev, *Michail Sidorovič,* painter, * 27.2.1925 Verchnie Tabolgi (Perm) – RUS ⌑ ChudSSSR II.

Vasil'ev, *Michail Vasil'evič,* painter, master draughtsman, * 1821, † 14.10.1895 Moskau – RUS ⌑ ChudSSSR II.

Vasil'ev, *Mikhail Nikolaevich* (Milner) → **Vasil'ev,** *Michail Nikolaevič*

Vasil'ev, *N. I.,* artist, f. 1918 – RUS ⌑ Milner.

Vasil'ev', *Nikifor'* → **Vasil'ev,** *Nikifor (1780)*

Vasil'ev, *Nikifor (1659),* painter, f. 1659, l. 1669 – RUS ⌑ ChudSSSR II.

Vasil'ev, *Nikifor (1780),* commercial artist (?), landscape painter (?), furniture designer, f. 1780 – RUS ⌑ ChudSSSR II.

Vasil'ev, *Nikolaj* (Wassilieff, Nikolai; Wassiljeff, Nikolai), portrait painter, landscape painter, * 1901 St. Petersburg – D, USA, RUS ⌑ ThB XXXV; Vollmer V.

Vasil'ev, *Nikolaj Ivanovič (1892)* (Vasilieff, Nicholas), painter, * 3.11.1892 Moskau (?), † 13.10.1970 Lanesboro (Massachusetts) – USA, RUS ⌑ EAAm III; Severjuchin/Lejkind.

Vasil'ev, *Nikolaj Ivanovič (1922),* graphic artist, * 30.7.1922 Petrograd – RUS ⌑ ChudSSSR II.

Vasil'ev, *Nikolaj Jakovlevič,* sculptor,
* 23.5.1924 Šin'ša – RUS
□ ChudSSSR II.

Vasil'ev, *Nikolaj Vasil'evič* (Vasil'yev,
Nikolay Vasil'yevich), architect,
* 8.12.1875 Pogorelki (Jaroslavl'),
† 1941 – RUS, UA, SF □ DA XXXII.

Vasil'ev, *Nikolaj Vladimirovič* → **Remizov,**
Nikolaj Vladimirovič

Vasil'ev, *O. E.,* caricaturist, news
illustrator, f. 1859 – RUS
□ ChudSSSR II.

Vasil'ev, *Oleg* (Kat. Ludwigshafen) →
Vasil'ev, *Oleg Vladimirovič*

Vasil'ev, *Oleg Borisovič* (ChudSSSR II) →
Vasyl'jev, *Oleg Borysovyč*

Vasil'ev, *Oleg Vladimirovič* (Vasil'ev,
Oleg), painter, master draughtsman,
graphic artist, * 4.11.1931
Moskau – RUS □ ChudSSSR II;
Kat. Ludwigshafen.

Vasil'ev, *P.,* copper engraver, f. 1850,
l. 1852 – RUS □ ChudSSSR II.

Vasil'ev, *Pavel (1683),* icon painter,
f. 1683 – RUS □ ChudSSSR II.

Vasil'ev, *Pavel (1778),* painter, f. 1778,
l. 1781 – RUS □ ChudSSSR II.

Vasil'ev, *Pavel Semenovič* (Wassiljeff,
Pawel Ssemjonowitsch), mosaicist,
* 10.11.1834, † 9.3.1904 St. Petersburg
– RUS, LT □ ChudSSSR II;
ThB XXXV.

Vasilev, *Petăr Georgiev,* illustrator,
monumental artist, * 20.8.1927 Plovdiv
– BG □ EIIB.

Vasil'ev, *Petr,* icon painter, f. 1677 –
RUS □ ChudSSSR II.

Vasil'ev, *Petr Jakovlevič,* painter, * 1744,
l. 1767 – RUS □ ChudSSSR II.

Vasil'ev, *Petr Konstantinovič,* painter,
* 8.2.1909 St. Petersburg – RUS
□ ChudSSSR II.

Vasil'ev, *Petr Vasil'evič* (Vasyl'jev,
Petro Vasil'ovyč; Wassiljeff, Pjotr
Wassiljewitsch), portrait painter, master
draughtsman, graphic artist, * 25.8.1899
Moskau or Stajka, l. before 1962 – RUS
□ ChudSSSR II; SChU; Vollmer VI.

Vasil'ev, *Platon,* silversmith, f. 1652,
l. 1653 – RUS □ ChudSSSR II.

Vasil'ev, *Platon Vasil'evič,* painter, * 1830,
† 11.1.1866 – RUS □ ChudSSSR II.

Vasil'ev, *Sakerdon Michajlovič,* engraver,
lithographer, * 1793, l. 1826 – RUS
□ ChudSSSR II.

Vasil'ev, *Semen Vasil'evič* (Wassiljeff,
Ssemjon Wassiljewitsch), medalist, copper
engraver, * 1746 or 1748, † 22.5.1798
St. Petersburg – RUS □ ChudSSSR II;
ThB XXXV.

Vasil'ev, *Sergej,* copper engraver, f. 1797
– RUS □ ChudSSSR II.

Vasil'ev, *Sergej Ivanovič,* painter, graphic
artist, * 19.8.1920 Staraja Russa – RUS
□ ChudSSSR II.

Vasil'ev, *Sil'vestr,* silversmith, f. 1671
– RUS □ ChudSSSR II.

Vasil'ev, *Stefan* → **Vasil'ev,** *Stepan* (1659)

Vasil'ev, *Stepan (1659),* icon
painter, f. 1659, l. 1678 – RUS
□ ChudSSSR II.

Vasil'ev, *Stepan (1701),* pewter caster,
f. 1701 – RUS □ ChudSSSR II.

Vasilev, *Stojan,* painter, * 16.4.1904
Pazardžik, † 23.3.1977 Sofia – BG
□ EIIB.

Vasilev, *Stojan Genov* → **Vasilev,** *Stojan*

Vasil'ev, *Timofej Alekseevič* (Vasil'ev,
Timofey Alekseevich; Wassiljeff, Timofej
Alexejewitsch), landscape painter,
* 22.3.1783 St. Petersburg, † 25.11.1838
St. Petersburg – RUS □ ChudSSSR II;
Kat. Moskau I; Milner; ThB XXXV.

Vasil'ev, *Timofey Alekseevich* (Milner) →
Vasil'ev, *Timofej Alekseevič*

Vasilev, *Trăpko* (Vasilev, Trăpko Nakov),
painter, decorator, * 20.2.1876 Ličišta,
† 9.11.1970 Sofia – BG □ EIIB;
Marinski Živopis.

Vasilev, *Trăpko Nakov* (Marinski Živopis)
→ **Vasilev,** *Trăpko*

Vasil'ev, *Vadim Leonidovič,* filmmaker,
* 3.5.1923 Konotop – RUS
□ ChudSSSR II.

Vasil'ev, *Valentin Aleksandrovič,* painter,
decorator, * 22.10.1926 Podolsk – RUS
□ ChudSSSR II.

Vasil'ev, *Valentin Fedorovič,* graphic artist,
painter, * 22.3.1923 Kurgan – RUS
□ ChudSSSR II.

Vasil'ev, *Valerian Romanovič,* graphic
artist, * 23.6.1938 Jakutsk, † 4.12.1970
Jakutsk – RUS □ ChudSSSR II.

Vasilev, *Vasil Georgiev,* architect,
* 13.7.1904 Plovdiv, † 13.4.1977 Sofia
– BG □ EIIB.

Vasil'ev, *Vasilij (1627),* silversmith,
f. 1627, l. 1635 – RUS
□ ChudSSSR II.

Vasil'ev, *Vasilij (1685),* painter, f. 1685
– RUS □ ChudSSSR II.

Vasil'ev, *Vasilij Ivanovič* (ChudSSSR II)
→ **Vasil'eŭ,** *Vasil' Ivanovič*

Vasil'ev, *Vasilij Vasil'evič (1827)*
(Wassiljeff, Wassilij Wassiljewitsch),
painter, * 26.3.1827 or 1829 Iwaški,
† 24.5.1894 – RUS □ ChudSSSR II;
ThB XXXV.

Vasil'ev, *Vasilij Vasil'evič (1861),*
decorator, * 1861, † 24.3.1892 St.
Petersburg – RUS □ ChudSSSR II.

Vasil'ev, *Viktor Georgievič,* graphic artist,
* 5.1906 Orenburg, † 2.11.1954 Moskau
– RUS □ ChudSSSR II.

Vasil'ev, *Vjačeslav* → **Slavik**

Vasil'ev, *Vladimir Aleksandrovič* (Vasil'ev,
Vladimir Aleksandrovich), painter,
graphic artist, stage set designer,
* 18.3.1895 Moskau, † 20.6.1967
Moskau – RUS □ ChudSSSR II;
Milner.

Vasil'ev, *Vladimir Aleksandrovich* (Milner)
→ **Vasil'ev,** *Vladimir Aleksandrovič*

Vasil'ev, *Vladimir Nikolaevič (1923),*
painter, * 7.1.1923 Vaskovo – UA
□ ChudSSSR II.

Vasil'ev, *Vladimir Nikolaevič (1927),*
graphic artist, commercial artist, master
draughtsman, * 30.9.1927 Dulevo – RUS
□ ChudSSSR II.

Vasil'ev, *Vladimir Sergeevič,* graphic artist,
* 18.9.1926 Murmansk – RUS, KZ
□ ChudSSSR II.

Vasil'ev, *Vladlen Viktorovič,* graphic
artist, * 29.1.1929 Nagornyj – RUS
□ ChudSSSR II.

Vasil'ev-MoN, *Jurij Vasil'evič* → **Vasil'ev,**
Jurij Vasil'evič

Vasil'ev-MON., *Jurij Vasil'evič* →
Vasil'ev, *Jurij Vasil'evič*

Vasil'eva, *Galina Il'inična,* textile
artist, * 18.6.1921 Tomsk – RUS
□ ChudSSSR II.

Vasil'eva, *Ljudmila Aleksandrovna,* painter,
* 1.12.1950 Kun'ja (Pskov) – UA, RUS
□ ArchAKL.

Vasil'eva, *Maria Ivanova* (Milner) →
Vassilieff, *Marie*

Vasil'eva, *Marija Michajlovna*
(Severjuchin/Lejkind) → **Vassilieff,** *Marie*

Vasil'eva, *Marija Michajlovna (1903),*
painter, * 14.4.1903 Kazan', † 13.8.1964
Kazan' – RUS □ ChudSSSR II.

Vasil'eva, *Raisa Evgen'evna,* designer,
* 10.9.1902 Konstantinovo (Rjazanskaja
gub.) – RUS □ ChudSSSR II.

Vasil'eva, *Tamara Nikolaevna,* designer,
* 2.10.1925 Uljanowsk – RUS
□ ChudSSSR II.

Vasil'eva, *Valentina Petrovna,* graphic
artist, * 25.8.1898 Moskau, l. 1958
– RUS □ ChudSSSR II.

Vasil'eva, *Valentina Vasil'evna,* painter,
* 23.9.1932 Leningrad – RUS
□ ChudSSSR II.

Vasileva, *Vesa* (Vasileva, Vesa Asenova;
Vassilewa, Wessa), landscape painter,
watercolourist, master draughtsman,
* 26.10.1926 Velingrad – BG □ EIIB;
Marinski Živopis; Vollmer V.

Vasileva, *Vesa Asenova* (EIIB; Marinski
Živopis) → **Vasileva,** *Vesa*

Vasilevič, *Semen,* miniature painter,
f. 1634 – PL, UA □ ChudSSSR II.

Vasilevičius, *Jonas Jurgio* (Vasiljavičius,
Ionas Jurgio), sculptor, * 1.7.1920
Megučionjaj (Litauen) – LT
□ ChudSSSR II.

Vasilevskaja, *Varvara Pavlovna,* master
draughtsman, textile artist, * 15.12.1889
Moskau, † 18.4.1961 Moskau – RUS
□ ChudSSSR II.

Vasil'evskij, *Aleksandr Alekseevič*
(Wassiljewskij, Alexander Alexejewitsch),
painter, lithographer, * 4.2.1794,
† after 1849 – RUS □ ChudSSSR II;
ThB XXXV.

Vasil'evskij, *E.,* painter, f. 1760 – RUS
□ ChudSSSR II.

Vasil'evskij, *Vasilij Ivanovič* →
Vasilevskij, *Vasilij Ivanovič*

Vasilevskij, *Vasilij Ivanovič,* painter,
f. 1729, † Moskau, l. 1767 – RUS
□ ChudSSSR II.

Vasilicos, *Josefa Aguirre de,* sculptor,
f. 1880, l. 1902 – RA □ EAAm III.

Vasilieff, *Nicholas* (EAAm III) →
Vasil'ev, *Nikolaj Ivanovič* (1892)

Vasilieff, *Nikolai* → **Vasil'ev,** *Nikolaj*

Vasilieff, *Slavik* → **Slavik**

Vasiliene, *Broné Prano* → **Vosilene,** *Brone
Prano*

Vasiliev, *Asen Petrov,* painter, * 15.6.1900
Kjustendil – BG □ Marinski Živopis.

Vasilij (1670) (Vasilij), icon painter,
f. 1670 – RUS □ ChudSSSR II.

Vasilij (1706), painter, f. 1706 – UA, PL
□ ChudSSSR II.

Vasilij Gavrilov → **Gavrilov,** *Vasilij*

Vasilij Kalika, icon painter, f. 1331,
† 3.7.1352 – RUS □ ChudSSSR II.

Vasilij Koz'min → **Koz'min,** *Vassilij*
(1684)

Vasilij iz L'vova, painter, * Lvov, f. 1651
– UA, PL □ ChudSSSR II.

Vasilije, fresco painter, f. 1624, l. 1626
– BiH □ ELU IV; Mazalić.

Vasilije-Dulćer, architect, f. 1731, l. 1732
– BiH □ Mazalić.

Vasiliu, *Simona* (Barbosa) → **Vasiliu-
Chintilă,** *Simona*

Vasiliu, *Valentin,* graphic artist, caricaturist,
* 12.5.1922 Reni – RO □ Barbosa.

Vasiliu-Chintilă, *Simona* → **Chintilă-
Vasiliu,** *Simona*

Vasiliu-Chintilă, *Simona* → **Chintilă-
Vasiliu,** *Simona*

Vasiliu-Chintilă, *Simona* (Vasiliu, Simona), painter, graphic artist, * 15.10.1928 Piatra Neamț – RO ▭ Barbosa; Vollmer V.

Vasiliu-Falti, *V.* (Vasiliu-Falti, Vasile), sculptor, stage set designer, * 18.11.1902 Fălticeni – RO ▭ Barbosa; ThB XXXIV; Vollmer V.

Vasiliu-Falti, *Vasile* (Barbosa) → **Vasiliu-Falti,** *V.*

Vasilj-Dulćer → **Vasilije-Dulćer**

Vasilj-Dulćer (1682), architect, f. 1682 – BiH ▭ Mazalić.

Vasiljanska, *Darija Kozmova,* painter, * 28.2.1928 Varna – BG ▭ EIIB.

Vasiljavičjus, *Ionas Jurgio* (ChudSSSR II) → **Vasilevičius,** *Jonas Jurgio*

Vasiljev, *Igor,* painter, * 17.5.1928 Belgrad, † 10.4.1954 – YU ▭ ELU IV.

Vasiljev, *Nikola,* goldsmith, f. 1761 – BiH ▭ Mazalić.

Vasiljević, *Hristofor* → **Dimitrijević-Rafailović,** *Hristofor*

Vasiljević, *Staniša,* goldsmith, f. 1816, l. 1843 – BiH ▭ Mazalić.

Vasiljevs, *Jurijs,* architect, * 8.1.1928 Moskau – LV, RUS ▭ ArchAKL.

Vasil'kov, *Pavel Ivanovič,* decorator, ivory carver, advertising graphic designer, * 28.8.1923 Grodekovo (Dal'nij Vostok) – RUS ▭ ChudSSSR II.

Vasil'kovskij, *Kazimir Ljudvigovič,* painter, * 29.6.1860, l. 1893 – RUS ▭ ChudSSSR II.

Vasil'kovskij, *Sergej Ivanovič* (ChudSSSR II) → **Vasyl'kivs'kyj,** *Serhij Ivanovyč*

Vasil'kovskij, *Vladimir Sergeevič,* architect, ceramist, * 16.6.1921 Leningrad – RUS ▭ ChudSSSR II.

Vasil'kovsky, *Sergei Ivanovich* (Milner) → **Vasyl'kivs'kyj,** *Serhij Ivanovyč*

Vasilopulo, *Stilian Mil'tiadovič,* painter, * 1875 Smyrna (Türkei), † 21.2.1938 Odesa – UA, TR ▭ ArchAKL.

Vasil'ov, *Ivan* → **Vasil'ov,** *Ivan Cokov*

Vasil'ov, *Ivan Cokov* (Vassilyov, Ivan), architect, * 28.2.1893 Orjachovo (Russe), † 6.6.1979 Sofia – BG, A, D ▭ DA XXXII; EIIB.

Vasilovici-Grigorescu, *Maria* (Barbosa) → **Grigorescu Vasilovici,** *Maria*

Vasil'yev, *Fyodor Aleksandrovich* (DA XXXII) → **Vasil'ev,** *Fedor Aleksandrovič*

Vasil'yev, *Nikolay Vasil'yevich* (DA XXXII) → **Vasil'ev,** *Nikolaj Vasil'evič*

Vasin, *Aleksandr Andreevič,* graphic artist, * 30.8.1915 Rjazan', † 13.11.1971 Moskau – RUS ▭ ChudSSSR II.

Vasin, *Viktor Fedorovič,* painter, * 7.11.1919 Rjazan' – RUS ▭ ChudSSSR II.

Vasin, *Vladimir Alekseevič,* painter, * 8.10.1918 Moskau – RUS ▭ ChudSSSR II.

Vasina, *Aleksandra Vasil'evna,* metal artist, * 29.10.1920 Krasna – RUS ▭ ChudSSSR II.

Vasini, *Clarice,* painter, sculptor, f. 1731, l. 1776 – I ▭ ThB XXXIV.

Vasio, *Giovanni,* painter, f. 25.5.1597 – I ▭ Schede Vesme III.

Vasiri, *Mohsen,* painter, graphic artist, * 1924 Teheran – IR ▭ Vollmer VI.

Vasiu, *Dinu,* painter, * 7.8.1914 Călimănești – RO ▭ Barbosa.

Vasjagin, *Aleksandr Vasil'evič* (ChudSSSR II) → **Vasjakin,** *Oleksandr Vasyl'ovyč*

Vasjagin, *Grigorij Vasil'evič,* painter, * 1.8.1928 Malaevka – UA ▭ ChudSSSR II.

Vasjakin, *Oleksandr Vasyl'ovyč* (Vasjagin, Aleksandr Vasil'evič), sculptor, * 27.10.1925 Strel'nikovo – UA, RUS ▭ ChudSSSR II.

Vasjutinskij, *Anton Fedorovič* (Wassjutinskij, Antonij Afodijewitsch), medalist, * 29.1.1858 Kamenec-Podol'skij, † 2.12.1935 Leningrad – RUS, BY, UA ▭ ChudSSSR II; ThB XXXV.

Vasjutinskij, *Antonij Afodievič* → **Vasjutinskij,** *Anton Fedorovič*

Vasjutyns'kyj, *Anton Fedorovyč* → **Vasjutinskij,** *Anton Fedorovič*

Vaska, *Gundega* (Vaska, Gundega Petrovna), graphic artist, * 10.8.1917 Riga – LV ▭ ChudSSSR II.

Vaska, *Gundega Petrovna* (ChudSSSR II) → **Vaska,** *Gundega*

Vas'ko, *Gavriil Andreevič* (ChudSSSR II) → **Vas'ko,** *Gavrylo Andrijovyč*

Vas'ko, *Gavrylo Andrijovyč* (Vas'ko, Gavriil Andreevič), painter, * 1820 Koropa, † 1883 – UA, RUS ▭ ChudSSSR II; SChU.

Vaškov, *Sergej Ivanovič,* ivory artist, ivory carver, silversmith, master draughtsman, designer, * 16.7.1879 Sergiev Posad, † 20.11.1914 Moskau – RUS ▭ ChudSSSR II.

Vaskova, *Tamara* (Vaskova, Tamara Petrovna), designer, * 14.9.1924 Tallinn – EW ▭ ChudSSSR II.

Vaskova, *Tamara Petrovna* (ChudSSSR II) → **Vaskova,** *Tamara*

Vaskova, *Vanja Mladenova,* painter, * 2.2.1912 Dolni Romanci – BG ▭ EIIB.

Vaskovics, *Erzsébet* (MagyFestAdat) → **Vaskovits,** *Erzsébet*

Vaskovits, *Elisabeth* → **Vaskovits,** *Erzsébet*

Vaskovits, *Erzsébet* (Vaskovics, Erzsébet), figure painter, * 1868 Szirák, l. before 1940 – H ▭ MagyFestAdat; ThB XXXIV.

Vašků-Baudischová, *Helena,* painter, * 28.10.1883 Podhněvosice, l. 1930 – CZ ▭ Toman II.

Vaškulev, *Aleksej Vasil'evič* (ChudSSSR II) → **Vaškul'ov,** *Oleksij Vasil'ovyč*

Vaškul'ov, *Oleksij Vasil'ovyč* (Vaškulev, Aleksej Vasil'evič), ceramist, * 30.3.1922 Vorona – UA ▭ ChudSSSR II.

Vaslet, *Lewis* (Vaslet, Louis), portrait miniaturist, miniature painter, * 1742 York, † 11.1808 Bath – GB ▭ Bradley III; Foskett; Schidlof Frankreich; ThB XXXIV; Turnbull; Waterhouse 18.Jh..

Vaslet, *Louis* (Turnbull) → **Vaslet,** *Lewis*

Vaslet of Bath → **Vaslet,** *Lewis*

Vaslin, *Georges,* painter, f. 1901 – F ▭ Bénézit.

Vaslisé, *Clément,* gilder, f. 24.11.1701 – F ▭ Portal.

Vasmut, *Sil'vija Ėrnstovna* (ChudSSSR II) → **Vasmuth,** *Silvia*

Vasmuth, *Silvia* (Vasmut, Sil'vija Ėrnstovna), textile artist, * 24.4.1919 Tallinn, † 6.6.1955 Tallinn – EW ▭ ChudSSSR II.

Vasnecov, *Aleksandr Ivanovič,* marquetry inlayer, * 1895, l. 1951 – RUS ▭ ChudSSSR II.

Vasnecov, *Andrej Vladimirovič,* monumental artist, decorator, * 24.2.1924 Moskau – RUS ▭ ChudSSSR II.

Vasnecov, *Apollinarij Michajlovič* (Vasnetsov, Apollinari Mikhailovich; Vasnetsov, Apollinary Mikhaylovich; Wassnezoff, Apollinarij Michajlowitsch; Wassnezoff, Apollinarij Michailowitsch), stage set designer, landscape painter, illustrator, master draughtsman, graphic artist, * 6.8.1856 Rjabovo, † 23.1.1933 Moskau – RUS ▭ ChudSSSR II; DA XXXII; Kat. Moskau I; Milner; ThB XXXV; Vollmer VI.

Vasnecov, *Jurij Alekseevič* (Vasnetzow, Yury; Vasnetsov, Yuri Alekseevich), painter, illustrator, graphic artist, * 5.4.1900 Vjatka, † 1973 – RUS ▭ ChudSSSR II; Edouard-Joseph III; Milner.

Vasnecov, *Viktor Michajlovič* (Vasnetsov, Viktor Mikhailovich; Vasnetsov, Viktor Mikhaylovich; Vasnecov, Viktor Mihajlovič; Vasnecov, Viktor Michajlovyč; Wassnezoff, Viktor Michailowitsch; Wassnezoff, Viktor Michailowitsch), painter, stage set designer, master draughtsman, illustrator, * 15.5.1848 Lopjal' (Vjatka), † 23.7.1926 Moskau – RUS ▭ ChudSSSR II; DA XXXII; ELU IV; Kat. Moskau I; Milner; SChU; ThB XXXV; Vollmer VI.

Vasnecov, *Viktor Michajlovyč* (SChU) → **Vasnecov,** *Viktor Michajlovič*

Vasnecov, *Viktor Mihajlovič* (ELU IV) → **Vasnecov,** *Viktor Michajlovič*

Vasnecova, *Irina Ivanovna,* sculptor, * 7.9.1927 Tula – RUS ▭ ChudSSSR II.

Vasnecova, *Ljubov' Arkad'evna,* sculptor, porcelain artist, bronze artist, * 23.9.1899 Vjatka, l. 1962 – RUS ▭ ChudSSSR II.

Vasnetsov, *Apollinari Mikhailovich* (Milner) → **Vasnecov,** *Apollinarij Michajlovič*

Vasnetsov, *Apollinary Mikhaylovich* (DA XXXII) → **Vasnecov,** *Apollinarij Michajlovič*

Vasnetsov, *Viktor Mikhailovich* (Milner) → **Vasnecov,** *Viktor Michajlovič*

Vasnetsov, *Viktor Mikhailovich* (DA XXXII) → **Vasnecov,** *Viktor Michajlovič*

Vasnetsov, *Yuri Alekseevich* (Milner) → **Vasnecov,** *Jurij Alekseevič*

Vasnetzow, *Yury* (Edouard-Joseph III) → **Vasnecov,** *Jurij Alekseevič*

Vasnier, *Alessandro,* goldsmith, * 1694 Rom, l. 1728 – I ▭ Bulgari I.2.

Vasnier, *Charles-Maurice,* architect, * 1873 Caen, l. after 1903 – F ▭ Delaire.

Vasnier, *Giuseppe,* goldsmith, * about 1719 Rom, † 19.5.1786 – I ▭ Bulgari I.2.

Vasoens, *Joannes* → **Vasouns,** *Joannes*

Vasold, *Ferdinand,* porcelain painter, glass painter, f. 1863 (?), l. 1907 – A ▭ Neuwirth II.

Vasold, *Peter,* goldsmith, f. 1374, † before 1414 – D ▭ ThB XXXIV.

Vasouns, *Joannes,* painter, * 3.4.1630 – NL ▭ ThB XXXIV.

Vasova, *Binka* (EIIB) → **Vasowa,** *Binka*

Vasowa, *Binka* (Vasova, Binka), painter, woodcutter, * 14.4.1909 Sofia – BG ▭ EIIB; Vollmer V.

Vasques → **Vázquez**

Vasques, *Alvaro,* architect, carpenter, f. 1431 – P ▭ Sousa Viterbo III.

Vasques, *Martim* (1438), architect, sculptor, * Evora (?), f. about 1438, † before 18.8.1448 – P ▭ Pamplona V; Sousa Viterbo III; ThB XXXIV.

Vasques, *Martim (1452),* architect,
f. 19.2.1452 – P ⊡ Sousa Viterbo III.

Vasques, *Miguel,* painter, master
draughtsman, graphic artist, * 1940 (?)
– P, D, A ⊡ Pamplona V; Tannock.

Vasques, *Pero* → **Vaz,** *Pero* (1473)

Vásquez, *Alejandro,* painter, * 1959
Santiago de Chile – EC ⊡ Flores.

Vásquez, *Alonso* (EAAm III; Toussaint) →
Vázquez, *Alonso* (1565)

Vasquez, *Alonzo,* miniature painter,
f. 1514, l. 1518 – E ⊡ Bradley III.

Vásquez, *Bartolomé* (DA XXXII; Páez
Rios III) → **Vázquez,** *Bartolomé*

Vasquez, *Bautista,* sculptor, f. 1583 – CO
⊡ EAAm III.

Vásquez, *Brito Ramón* (Vásquez Brito,
Ramon), painter, * 29.8.1927 Porlamar
– YV ⊡ DA XXXII; DAVV II.

Vásquez, *Dagoberto* (DA XXXII) →
Vásquez Castañeda, *Dagoberto*

Vásquez, *Diego,* painter, f. 1771 – MEX
⊡ Toussaint.

Vasquez, *Domingo Garcia y,* painter,
* 1860 (?) Vigo, † 1912 Niterói – BR,
E ⊡ EAAm III.

Vasquez, *Eduardo,* painter, f. 1701 –
MEX ⊡ EAAm III.

Vasquez, *Francisco Pancher,* graphic
artist, * 1904 Tikue (Yucatán) – MEX
⊡ EAAm III.

Vasquez, *Francisco (1652),* painter, gilder,
f. 1652, l. 1681 – PE ⊡ EAAm III;
Vargas Ugarte.

Vásquez, *Francisco (1677),* retable
painter (?), f. 1.9.1677 – PE
⊡ Vargas Ugarte.

Vásquez, *Francisco Xavier,* painter,
f. 1721, l. 1733 – MEX ⊡ Toussaint.

Vasquez, *Hermenegildo,* sculptor, wood
carver, f. 1789 – GCA ⊡ EAAm III.

Vásquez, *Ignacio,* painter, f. 1684 – MEX
⊡ Toussaint.

Vasquez, *José (1759),* engraver, f. 1759,
l. 1794 – PE ⊡ EAAm III.

Vásquez, *José (1768),* silversmith,
engraver, * 1768 Córdoba, † before
27.12.1804 Madrid – E ⊡ DA XXXII.

Vásquez, *José María* (EAAm III;
Toussaint) → **Vázquez,** *José María*

Vásquez, *Juan Antonio,* ceramist, * 1925
– RA ⊡ EAAm III.

Vasquez, *Juan Bautista,* sculptor,
* Sevilla, f. 1582, l. 1586 – CO, E
⊡ EAAm III; Vargas Ugarte.

Vásquez, *Julio Antonio,* sculptor, painter,
* 1897 or 22.5.1900 Santiago de Chile
– RCH ⊡ EAAm III; Vollmer V.

Vásquez, *Luis,* smith, f. 1686 – RCH
⊡ Pereira Salas.

Vásquez, *Marco,* painter, architect, * 1950
Sangolqui – EC ⊡ Flores.

Vásquez, *Mariano* (EAAm III; Toussaint)
→ **Vázquez,** *Mariano*

Vasquez, *Mateo,* carver, sculptor, f. 1595,
l. 1610 – GCA ⊡ EAAm III.

Vásquez, *Nuño de* (EAAm III) →
Vásquez, *Nuño*

Vásquez, *Nuño* (Nuño, Vásquez; Vásquez,
Nuño de), painter, gilder, f. 1585,
† before 10.5.1603 Mexiko-Stadt – MEX
⊡ EAAm III; Toussaint.

Vasquez, *Pedro (1528),* artisan, f. 1528
– MEX ⊡ EAAm III.

Vásquez, *Pedro (1553)* (Vásquez, Pedro),
mason, * Spanien, f. 4.10.1553, l. 1560
– CO ⊡ EAAm III; Ortega Ricaurte.

Vásquez, *Pero,* painter, f. 1570,
l. 8.5.1578 – MEX ⊡ Toussaint.

Vasquez, *Pilar* (EAAm III) → **Vázquez,**
Pilar

Vasquez, *Porfirio,* painter, * Santo
Domingo, f. 1941 – DOM ⊡ EAPD.

Vasquez, *Rafi,* graphic artist, f. 1950
– DOM, CDN ⊡ EAPD.

Vasquez, *Ramón Antonio,* painter, * 1927
Porlamar – YV ⊡ EAAm III.

Vasquez, *Romulo L.,* architect, f. 1894,
l. 1936 – USA ⊡ Tatman/Moss.

Vásquez de Acuña, *Isidoro,* architect,
f. 1746 – RCH ⊡ Pereira Salas.

Vásquez Aggerholm, *Rafael,* painter,
* 1911 – E ⊡ Blas.

Vásquez de Arce y Bernal, *Feliciana*
(Vásquez de Arche y Bernal, Feliciana),
miniature painter, f. 1678, l. 1698 – CO
⊡ EAAm III; Ortega Ricaurte.

Vasquez de Arce y Ceballos, *Gregorio*
(EAAm III; Vargas Ugarte) → **Vázquez
de Arce y Ceballos,** *Gregorio*

Vásquez de Arche y Bernal, *Feliciana*
(Ortega Ricaurte) → **Vásquez de Arce
y Bernal,** *Feliciana*

Vásquez de Arche y Ceballos, *Gregorio*
(Ortega Ricaurte) → **Vázquez de Arce
y Ceballos,** *Gregorio*

Vasquez Brito, *Ramón* (DAVV II) →
Vásquez, *Brito Ramón*

Vásquez Castañeda, *Dagoberto* (Vásquez,
Dagoberto), painter, * 2.10.1922
Guatemala – GCA ⊡ DA XXXII;
EAAm III; Vollmer V.

Vasquez Ceballos, *Feliciana,* painter,
f. 1701 – CO ⊡ EAAm III.

Vasquez Ceballos, *Juan Bautista,* painter,
* Santa Fé de Bogotá, f. 1672,
† Santa Fé de Bogotá, l. 1677 – CO
⊡ EAAm III.

Vásquez Díaz, *Daniel* (Blas) → **Vázquez
Díaz,** *Daniel*

Vasquez Diaz, *Francisco,* sculptor, * 1898
Santiago de Compostela, l. 1942 – DOM
⊡ EAPD.

Vasquez Fernandez, *Roberto,* painter,
* 28.1.1909 Havanna – C ⊡ EAAm III.

Vasquez Gautier, *Jenny,* sculptor, f. 1963
– DOM ⊡ EAPD.

Vasquez Mendoza, *Felix Andres,*
painter, * 1936 Ayacucho – PE
⊡ Ugarte Eléspuru.

Vasquez Molezun, *Ramón,* painter, * 1922
– E ⊡ Blas.

Vásquez Rivas de Cueto, *Dolores de* →
Cueto, *Lola de*

Vasquez de Zamora, *Pedro* (Zamora,
Pedro de), wood carver, sculptor,
cabinetmaker, f. 1616, l. 1643 – PE
⊡ EAAm III; Vargas Ugarte.

Vass, *Béla,* figure painter, * 18.6.1872
Szeged, † 2.1.1934 Szombathely – H
⊡ ThB XXXIV.

Vass, *Elemér,* portrait painter, landscape
painter, * 28.6.1887 Budapest,
† 1957 Budapest or Tihany – H
⊡ MagyFestAdat; ThB XXXIV;
Vollmer V.

Vass, *Ferencné* → **Vas,** *Ferencné*

Vass, *Franz (1911)* (Vass, Franz (Senior)),
painter, graphic artist, * 25.5.1911
Passaic (New Jersey) – A, USA
⊡ Fuchs Maler 20.Jh. IV; List.

Vass, *Franz (1942)* (Vass, Franz
(Junior)), painter, graphic artist,
* 18.3.1942 Güssing – H, A
⊡ Fuchs Maler 20.Jh. IV; List.

Vass, *Gene,* painter, * 7.1922 Buffalo
(New York) – USA ⊡ EAAm III;
Vollmer V.

Vass, *Iosif,* landscape painter, graphic
artist, * 1908 Buhalnița (Bacău) – RO
⊡ Vollmer V.

Vass, *Nicholas,* carpenter, architect,
f. 1744, l. 1789 – GB ⊡ Colvin.

Vass, *Victor* (Vass, Viktor), sculptor,
plaque artist, * 8.5.1873 Szombathely,
† 2.2.1955 Budapest – H
⊡ ThB XXXIV; Vollmer V.

Vass, *Viktor* (ThB XXXIV) → **Vass,**
Victor

Vassadel, *Antoine,* goldsmith, f. 1556 – F
⊡ Audin/Vial II.

Vassal (Schidlof Frankreich) → **Vassal,**
Nicolas Claude

Vassal, *Jean (1359),* building craftsman,
f. 1359, l. 1362 – F ⊡ ThB XXXIV.

Vassal, *Jean (1421),* goldsmith, f. 1421
– F ⊡ ThB XXXIV.

Vassal, *Jean (1902)* (Vassal, Jean), painter,
wood carver, sculptor, * 4.8.1902
Vervins (Aisne) – F ⊡ Bénézit;
Edouard-Joseph III; Vollmer V.

Vassal, *Michel* → **Vanczer,** *Michel*

Vassal, *Nicolas,* sculptor, decorator,
f. 1762, l. 1785 – F ⊡ Lami 18.Jh. II.

Vassal, *Nicolas Claude* (Vassal), portrait
miniaturist, f. 1766, l. 1779 – F
⊡ Schidlof Frankreich; ThB XXXIV.

Vassalettus, *Petrus* (DA XXXII) →
Vassalletto, *Pietro* (1154)

Vassali, *Giosuè,* embroiderer, f. 1781 – I
⊡ ThB XXXIV.

Vassalieu, *Humbert de,* clockmaker,
f. 1523, l. 1557 – F ⊡ Audin/Vial II.

Vassalio, *Antonio,* architect, f. 1581,
l. 1585 – A ⊡ List.

Vassalletti (Marmorarii-Familie) (ThB
XXXIV) → **Vassalletto** (1190)

Vassalletti (Marmorarii-Familie) (ThB
XXXIV) → **Vassalletto,** *Pietro* (1154)

Vassalletto (1190), marble mason, f. about
1190, l. 1232 – I ⊡ ThB XXXIV.

Vassalletto, *Pietro (1154)* (Vassalettus,
Petrus), marble mason, f. about 1154,
l. about 1215 – I ⊡ DA XXXII;
ThB XXXIV.

Vassalli, sculptor, f. 1723 – GB
⊡ Gunnis.

Vassalli, *Colino,* goldsmith, f. 1410,
l. 1421 – I ⊡ Bulgari I.2.

Vassalli, *Giacomo,* silversmith, * 1765
Rom, l. 1808 – I ⊡ Bulgari I.2.

Vassalli, *Giuseppe,* silversmith, * 1766
Rom, l. 1805 – I ⊡ Bulgari I.2.

Vassalli, *Luigi,* sculptor, * 11.9.1867
Lugano, † 5.5.1933 Lugano – CH
⊡ Brun IV; Panzetta; ThB XXXIV.

Vassalli, *Nicolino* → **Vassalli,** *Colino*

Vassallo, *Anton Maria* (Vassallo, Antonio
Maria), fruit painter, copper engraver,
animal painter, flower painter, * 1615
or 1620 or about 1620 Genua, † 1664
or 1672 Mailand – I ⊡ DA XXXII;
DEB XI; Pavière I; PittItalSeic;
ThB XXXIV.

Vassallo, *Antonio Maria* (DA XXXII; DEB
XI; Pavière I; PittItalSeic) → **Vassallo,**
Anton Maria

Vassallo, *Armando,* sculptor, * 1892
Arquata Scrivia, † 20.2.1952 Genua
– I ⊡ Beringheli; Panzetta.

Vassallo, *Carlo,* mason, * Riva
(Mendrisio) (?), f. 1632 – CH, I
⊡ Brun III.

Vassallo, *Felice,* sculptor, * Genua,
f. 1845 – I ⊡ Panzetta.

Vassallo, *Fil.* → **Vassalo,** *Fil.*

Vassallo, *Franz* → **Vasalli,** *Franz*

Vassallo, *Giovanni Batt.,* portrait painter,
† 1650 Genua – I ▭ ThB XXXIV.

Vassallo, *Girolamo,* medalist, * 1771
Genua, † 1819 Mailand – I
▭ ThB XXXIV.

Vassallo, *Ivo,* painter, * 1941 Genua – I
▭ DizArtItal.

Vassallo, *Luigi Arnaldo,* painter, master
draughtsman, * 30.10.1852 Genua,
† 10.8.1906 or 10.10.1906 Genua – I
▭ Beringheli; Comanducci V; DEB XI;
ThB XXXIV.

Vassallo, *Nicola,* carver of Nativity scenes,
f. 1786 – I ▭ ThB XXXIV.

Vassallo, *Onofrio,* wood sculptor, f. 1699
– I ▭ ThB XXXIV.

Vassallo Parodi, *Juan Luis,* sculptor,
* 2.5.1908 Cádiz, † 18.4.1986 Madrid
– E ▭ Marín-Medina.

Vassalo, *Fil.,* watercolourist, f. 1850 – I
▭ Brewington.

Vassalo, *Januário,* sculptor, f. 1750 – P
▭ Pamplona V.

Vassar, *L.,* miniature painter, f. 1823,
l. 1829 – GB ▭ Foskett; Johnson II.

Vassar, *L. C.,* miniature painter, f. 1820
– GB ▭ Foskett.

Vassas, *Léon,* architect, * 1870
Montpellier, l. after 1896 – F
▭ Delaire.

Vassault, *Theodora,* painter, f. before 1889
– USA ▭ Hughes.

Vasse, *Abraham Jacques Antoine,*
architectural draughtsman, * 20.1.1800
Dieppe, † 20.12.1859 Dieppe – B, F
▭ ThB XXXIV.

Vassé, *Antoine,* sculptor, * about 1655
Villers-Bretonneux, † about 1698 or
before 1700 La Seyne-sur-Mer – F
▭ Alauzen; ThB XXXIV.

Vassé, *Antoine François de* (Alauzen) →
Vassé, *François-Antoine*

Vassé, *François-Antoine* (Vasse, Antoine
François de), sculptor, * 27.10.1681
or 1683 Toulon or Seyne (Basses-
Alpes), † 1.1.1736 or 2.1.1736 Paris – F
▭ Alauzen; Lami 18.Jh. II; Souchal III.

Vassé, *Louis-Claude,* sculptor, * 1716
Paris, † 30.11.1772 Paris – F
▭ DA XXXII; Lami 18.Jh. II.

Vasse, *Pierre Auguste,* restorer,
* 17.7.1873 Arras, † 23.3.1944 Arras
– F ▭ Marchal/Wintrebert.

Vasseillieu, *B. D.,* painter (?), f. 1572 – I
▭ Schede Vesme III.

Vasselin, *Guillaume,* goldsmith, f. 1338,
l. 1354 – F ▭ Nocq IV.

Vasselin, *Jean,* landscape painter,
genre painter, * about 1815 – F
▭ ThB XXXIV.

Vassellini, *Gaetano* → **Vascellini,** *Gaetano*

Vasselon, *Alice,* flower painter, f. before
1870, l. 1880 – F ▭ ThB XXXIV.

Vasselon, *Marie Rose Marguerite* →
Cayron-Vasselon, *Marie Rose Marguerite*

Vasselon, *Marius,* flower painter,
landscape painter, portrait painter, genre
painter, * St-Etienne (Loire), f. before
1863, l. 1880 – F ▭ Pavière III.2;
ThB XXXIV.

Vasselot, *Anatole Marquet de* (Lami 19.Jh.
IV) → **Marquet de Vasselot,** *Anatole*

Vassely, *Humbert de* → **Vassalieu,**
Humbert de

Vassely-Rossi, *Lanfranco Rossetti* → **Lan**

Vassena, *Leonor,* painter, * 1924 Buenos
Aires, † 16.8.1964 – RA ▭ EAAm III.

Vasserot, *Charles,* architectural painter,
architect, watercolourist, * 14.1.1804
Paris, † 1867 or 1874 Paris – F
▭ Delaire; ThB XXXIV.

Vasserot, *Daniel,* wallpaper painter,
f. 1699 – CH, F ▭ ThB XXXIV.

Vasserot, *Jean,* landscape painter, master
draughtsman, lithographer, * 4.4.1769
Joigny, l. 1810 – F ▭ ThB XXXIV.

Vasserot, *Jules-Henri,* architect, * 1797
Paris, † 1850 – F ▭ Delaire.

Vasseur, *Adolphe,* painter, * 1836 Tournai,
† 1907 Tournai – B ▭ DPB II.

Vasseur, *Charles,* painter, lithographer,
* 1826 Tournai, † 1910 Tournai – B
▭ DPB II.

Vasseur, *Hendrik,* copper engraver,
* Amsterdam (?), f. 1735 – NL
▭ Waller.

Vasseur, *Hermann,* engraver, f. 1850,
l. 1852 – USA ▭ Groce/Wallace.

Vasseur, *Irène le,* figure painter, f. 1896
– E ▭ Cien años XI; Ráfols III.

Vasseur, *Jean-Baptiste-Antoine* →
Levasseur, *Jean-Baptiste-Antoine*

Vasseur, *Jean Camille,* decorator,
landscape painter, * 29.8.1905 Amiens
(Somme), † 8.10.1986 Amiens – F
▭ Bénézit.

Vasseur, *Louis Jean-Baptiste,* master
draughtsman, f. about 1848 – F
▭ ThB XXXIV.

Vasseur, *Marie-Adolphe-Marcel,* architect,
* 1883 Paris, l. 1902 – F ▭ Delaire.

Vasseur, *Paul,* architect, * 1850 Paris,
l. after 1872 – F ▭ Delaire.

Vasseur, *Philippe,* painter, f. 1901 – F
▭ Bénézit.

Vasseur, *Pierre,* goldsmith, * 16.2.1739
Montigny, l. 27.10.1752 – F
▭ Nocq IV.

Vasseur de Beauplan, *Guillaume le* →
Beauplan, *Guillaume le Vasseur de*

Vassez, *Antoine* → **Vassé,** *Antoine*

Vasshus, *Aslak Aanondson,* rose painter,
* before 1.1.1789 Rauland, † 1860
Rauland – N ▭ NKL IV.

Vassilacchi → **Vassilacchi,** *Antonio*

Vassilacchi, *Antonio* (Vassillacchi, Antonio),
painter, * 1556 Melos, † 13.4.1629 or
15.4.1629 Venedig – I ▭ DA XXXII;
DEB XI; ELU IV; PittItalCinqec;
ThB XXXIV.

Vassilacchis, *Antonio* → **Vassilacchi,**
Antonio

Vassilakis, *Panayiotis* → **Takis**

Vassilewa, *Wessa* (Vollmer V) → **Vasileva,**
Vesa

Vassilieff, *Danila* (Vassilieff, Danila
Ivanovich), painter, sculptor,
* 16.12.1897 Kagal'nitskaya (Rostov),
† 22.3.1958 Sydney or Melbourne –
AUS, RUS ▭ DA XXXII; Robb/Smith.

Vassilieff, *Danila Ivanovich* (DA XXXII)
→ **Vassilieff,** *Danila*

Vassilieff, *Marie* (Vasil'eva, Maria
Ivanova; Vasil'eva, Marija Michajlovna;
Wassiljewa, Marie), painter, sculptor,
artisan, stage set designer, * 1884
Smolensk, † 1957 Nogent-sur-Marne
– F, RUS ▭ Edouard-Joseph III; Milner;
Schurr I; Severjuchin/Lejkind; Vollmer V.

Vassilier, painter, sculptor, f. 1700 – F
▭ Audin/Vial II.

Vassiliev, *Nicolas,* painter, master
draughtsman, graphic artist, f. 1952
Paris – F, D ▭ BildKueFfm.

Vassiliew, *Slawik* → **Slavik**

Vassiliou, *Spyros,* painter, graphic
artist, illustrator, stage set designer,
* 27.4.1902 Galaxidi, † 22.3.1985 Athen
– GR ▭ DA XXXII.

Vassillacchi, *Antonio* (PittItalCinqec) →
Vassilacchi, *Antonio*

Vassilo, *Fil.* → **Vassalo,** *Fil.*

Vassilyov, *Ivan* (DA XXXII) → **Vasil'ov,**
Ivan Cokov

Vassilyov, *Ivan Tsokov* → **Vasil'ov,** *Ivan
Cokov*

Vassoevič, *Tat'jana Nikolaevna,* graphic
artist, * 28.8.1927 Anapa – RUS
▭ ChudSSSR II.

Vassos, *John,* painter, designer, illustrator,
* 23.10.1898, l. 1940 – USA
▭ EAAm III; Falk.

Vassou, enchaser, f. about 1705, l. 1755
– F ▭ ThB XXXIV.

Vassou, *Jean-Bapt.* (Vassou, Jean-Baptiste),
cabinetmaker, ebony artist, * 1739,
† 5.12.1807 – F ▭ Kjellberg Mobilier;
ThB XXXIV.

Vassou, *Jean-Baptiste* (Kjellberg Mobilier)
→ **Vassou,** *Jean-Bapt.*

Vasström, *Eric* (Vasström, Eric Wilhelm;
Vasström, Eric Vilhelm), figure painter,
news illustrator, illustrator, book art
designer, landscape painter, portrait
painter, etcher, * 27.11.1887 Helsinki,
† 14.11.1958 Helsinki – SF, S
▭ Koroma; Kuvataiteilijat; Nordström;
Paischeff; SvKL V; Vollmer V.

Vasström, *Eric Vilhelm* (Nordström) →
Vasström, *Eric*

Vasström, *Eric Wilhelm* (Koroma;
Kuvataiteilijat; Paischeff; SvKL V)
→ **Vasström,** *Eric*

Vassura, *Pietro Girolamo,* goldsmith,
silversmith, * 1.8.1787 Faenza,
l. 26.2.1836 – I ▭ Bulgari III.

Vassurri, *Antonio Lorenzo,* goldsmith,
* 16.10.1731 Bologna, l. 1781 – I
▭ Bulgari IV.

Vassurri, *Giuseppe,* goldsmith,
* 17.11.1690 Bologna, † 9.4.1772 –
I ▭ Bulgari IV.

Vast, *Charles Auguste,* artist, * 17.2.1828
Arras, † 4.6.1868 Arras – F
▭ Marchal/Wintrebert.

Vast, *Léon-Ferdinand-Eugène,* architect,
* 1865 Paris, l. 1882 – F ▭ Delaire.

Vast, *William C.,* watercolourist, etcher,
f. 1927 – GB ▭ McEwan.

Vasta, *Alessandro,* painter, * 17.8.1720
or 1730 Rom, † 1783 or 19.3.1793
Acireale – I ▭ PittItalSettec.

Vašta, *Jaroslav,* architect, sgraffito artist,
* 31.3.1888 Stranna, l. 1920 – CZ
▭ Toman II.

Vasta, *Pietro Paolo,* painter, * 31.7.1697
Acireale, † 28.11.1760 Acireale – I
▭ DEB XI; PittItalSettec; ThB XXXIV.

Vastagh, *Georg* (der Ältere) → **Vastagh,**
György (1834)

Vastagh, *Georg* (der Jüngere) → **Vastagh,**
György (1868)

Vastagh, *Géza,* animal painter, * 4.10.1866
Kolozsvár, † 5.11.1919 Budapest – H,
RO ▭ MagyFestAdat; ThB XXXIV.

Vastagh, *György* (1834), painter of
altarpieces, portrait painter, fresco
painter, * 12.4.1834 Szeged, † 21.2.1922
Budapest – H, RO ▭ MagyFestAdat;
ThB XXXIV.

Vastagh, *György* (1868) (Vastagh, György
(der Jüngere)), sculptor, * 18.9.1868
Kolozsvár or Budapest, † 3.6.1946
Budapest – H ▭ ThB XXXIV;
Vollmer V.

Vastagh, *János* (Vastagh, Sándor János),
painter, * 1821 Szeged, † 1870 or
after 1870 Wien – H ▭ MagyFestAdat;
ThB XXXIV.

Vastagh, *Johann* → **Vastagh,** *János*

Vastagh, *Ladislaus* → **Vastagh,** *László*

Vastagh, *László,* portrait sculptor,
* 25.5.1902 Budapest – H
ᗠ ThB XXXIV; Vollmer V.
Vastagh, *Sándor János* (MagyFestAdat) →
Vastagh, *János*
Vastamäki, *Aino,* painter, master
draughtsman, * 1932 Merikarvia – S
ᗠ SvK.
Vaštenko, *Evgenij Petrovič,* stage set
designer, * 27.1.1887 Ščigry (Kursk),
† 20.3.1979 Sofia – BG, RUS ᗠ EIIB.
Vastenmont, *Jean,* sculptor, f. 1384,
l. 1385 – B, NL ᗠ ThB XXXIV.
Vasti, *Francesco,* painter, f. 12.6.1549,
l. 1562 – I ᗠ DEB XI; ThB XXXIV.
Vasti, *Salvatore,* glass painter,
* Montepulciano, f. 1549 – I
ᗠ ThB XXXIV.
Vasticar, *Germaine* (Vasticar, Germaine-
Antoinette), painter, * 30.4.1880
Valenciennes, l. before 1961 – F
ᗠ Bénézit; Edouard-Joseph III;
Vollmer V.
Vasticar, *Germaine-Antoinette* (Edouard-
Joseph III) → **Vasticar,** *Germaine*
Vasticar, *Germaine Antoinette* (Bénézit) →
Vasticar, *Germaine*
Vastine, *Armand Tranquille,* portrait
painter, * 1818 Corneilles, l. 1852 –
F ᗠ ThB XXXIV.
Vastrick, *Waldy* → **Vastrick,** *Wouter
Hendrik*
Vastrick, *Wouter Hendrik,* watercolourist,
master draughtsman, etcher, woodcutter,
sculptor, * 13.12.1936 Wildervank
(Groningen) – NL ᗠ Scheen II.
Vašura, *L. Gustav,* painter, * 1877 Most
– CZ ᗠ Toman II.
Vašurov, *Andrej Ivanovič,* painter,
* 15.11.1925 Karašievo – RUS
ᗠ ChudSSSR II.
Vasvári, *Anna,* graphic artist,
caricaturist, * 18.3.1923 Budapest – H
ᗠ MagyFestAdat; Vollmer V.
Vasvári, *József,* painter, * 14.11.1904
Szudány – H ᗠ MagyFestAdat;
Vollmer V.
Vasvári, *László Sándor,* advertising
graphic designer, * 1952 Budapest –
H ᗠ MagyFestAdat.
Vasyl' iz Stryja, painter, f. 1545 – UA
ᗠ SChU.
Vasylaščuk, *Ganna Vasylivna* (SChU) →
Vasylaščuk, *Hanna Vasylivna*
Vasylaščuk, *Hanna Vasylivna* (Vasylaščuk,
Ganna Vasylivna), weaver, * 2.11.1924
Šešori – UA ᗠ SChU.
Vasyl'čenko, *Hryhorij Davydovyč*
(Vasil'čenko, Grigorij Davydovič),
graphic artist, * 23.2.1920 Grigorevka,
† 30.4.1962 Doneck – UA
ᗠ ChudSSSR II.
Vasyl'čenko, *Illja Juchymovyč* (Vasil'čenko,
Il'ja Efimovič), painter, * 1.8.1916
Troick – UA, RUS ᗠ ChudSSSR II.
Vasyl'čenko, *Pavel Ivanovyč* (Vasil'čenko,
Pavel Ivanovič), painter, master
draughtsman, * 31.1.1865, l. 1917 –
UA, RUS ᗠ ChudSSSR II.
Vasylenko, *Anatolij Petrovyč* (Vasilenko,
Anatolij Petrovič), graphic artist,
illustrator, * 7.11.1938 Lannaya – UA
ᗠ ChudSSSR II.
Vasylenko, *Natalka Vasylivna* (Vasilenko,
Natal'ja Vasil'evna), painter, * 9.2.1933
Smela – UA ᗠ ChudSSSR II.
Vasylenko, *Petro Ivanovyč* (Vasilenko,
Petr Ivanovič), sculptor, * 12.7.1920
Čaplinka, † 18.11.1966 Kiev – UA
ᗠ ChudSSSR II.

Vasylenko, *Volodymyr Viktorovyč*
(Vasilenko, Vladimir Viktorovič), painter,
graphic artist, * 3.9.1925 Kislovodsk
– UA ᗠ ChudSSSR II; SChU.
Vasylevs'kyj, *Sergij Petrovyč* (SChU) →
Vasylevs'kyj, *Serhij Petrovyč*
Vasylevs'kyj, *Serhij Petrovyč* (Vasylevs'kyj,
Sergij Petrovyč), architect, * 3.1917
Chotin – UA ᗠ SChU.
Vasylij zy L'vova → **Vasilij iz L'vova**
Vasyl'jev, *Dmytro Josypovyč,* architect,
* 8.11.1904 Šučins'k – UA ᗠ SChU.
Vasyl'jev, *Jevgen Oleksijovyč* (SChU) →
Vasil'ev, *Evgenij Alekseevič*
Vasyl'jev, *Jevhen Jevstratovyč* (Vasil'ev,
Evgenij Evstratovič), painter, * 18.2.1908
Špola, † 3.10.1955 Kiev – UA
ᗠ ChudSSSR II.
Vasyl'jev, *Oleg Borisovič* → **Vasyl'jev,**
Oleg Borysovyč
Vasyl'jev, *Oleg Borysovyč* (Vasil'ev,
Oleg Borisovič), painter, graphic
artist, * 19.9.1918 Ufa – UA, RUS
ᗠ ChudSSSR II; SChU.
Vasyl'jev, *Petro Vasil'ovyč* (SChU) →
Vasil'ev, *Petr Vasil'evič*
Vasyl'jev, *Volodymyr Mykolajovyč* →
Vasil'ev, *Vladimir Nikolaevič* (1923)
Vasyl'jévyč, *Semen* → **Vasilevič,** *Semen*
Vasyl'kivs'kyj, *Serhij Ivanovyč*
(Vasil'kovsky, Sergei Ivanovich;
Vasil'kovskij, Sergej Ivanovič;
Wassiljkowskij, Ssergej Iwanowitsch),
landscape painter, * 19.10.1854 Izjum,
† 7.10.1917 Charkiv – UA, RUS
ᗠ ChudSSSR II; Milner; SChU;
ThB XXXV.
Vaszary, *Gábor,* painter, illustrator,
graphic artist, * 1.6.1897 Budapest,
l. before 1961 – H ᗠ MagyFestAdat;
ThB XXXIV; Vollmer V.
Vaszary, *Gabriel* → **Vaszary,** *Gábor*
Vaszary, *János,* painter, graphic
artist, * 30.11.1867 Kaposvár,
† 19.4.1939 Budapest – H ᗠ ELU IV;
MagyFestAdat; ThB XXXIV; Vollmer V.
Vaszary, *Joh.* → **Vaszary,** *János*
Vaszary, *Ladislaus* → **Vaszary,** *László*
Vaszary, *László,* portrait sculptor,
* 18.1.1876 Hencse, † 1942 Vác – H
ᗠ ThB XXXIV; Vollmer V.
Vaszkó, *Edmund* → **Vaszkó,** *Ödön*
Vaszkó, *Erzsébet,* painter, * 1902
Nagykikinda, † 1986 Budapest – H
ᗠ MagyFestAdat.
Vaszkó, *Ödön,* figure painter, still-life
painter, landscape painter, * 4.7.1896
Pancsova, † 1945 Budapest – H
ᗠ MagyFestAdat; ThB XXXIV;
Vollmer V.
Vatagin, *Aleksej Ivanovič,* miniature
painter, * 22.2.1881 Palech, † 4.11.1947
Palech – RUS ᗠ ChudSSSR II.
Vatagin, *Vasili Alekseevich* (Milner) →
Vatagin, *Vasilij Alekseevič*
Vatagin, *Vasilij Alekseevič* (Vatagin,
Vasili Alekseevich; Vatagin, Vasily
Alekseyevich; Watagin, Wassilij
Alexejewitsch; Watagin, Wassilij
Aleksjewitsch), animal sculptor,
painter, graphic artist, illustrator,
master draughtsman, wood carver,
* 1.1.1884 Moskau, † 31.5.1969 Moskau
– RUS ᗠ ChudSSSR II; DA XXXII;
Kat. Moskau II; Milner; ThB XXXV;
Vollmer VI.
Vatagin, *Vasily Alekseyevich* (DA XXXII)
→ **Vatagin,** *Vasilij Alekseevič*
Vatagina, *Irina Vasil'evna,* painter,
* 23.9.1924 Tarusa – RUS
ᗠ ChudSSSR II.

Vatalla, *Antonio* → **Batalia,** *Antonio*
Vatamanu, *Mihai,* sculptor, * 22.10.1929
Hotin – RO ᗠ Barbosa.
Vatan, *Raoul,* painter, * 24.4.1884
Compiègne (Oise), † 16.3.1952 Gouvieux
(Oise) – F ᗠ Bénézit.
Vatanen, *Aarre* → **Vatanen,** *Aarre Ensio*
Vatanen, *Aarre Ensio,* painter, graphic
artist, * 4.10.1932 Käkisalmi – SF
ᗠ Kuvataiteilijat.
Vateau, *Antoine* → **Watteau,** *Antoine*
Vateau, *Jean Antoine* → **Watteau,** *Antoine*
Vatebled, *Jean Philippe* → **Watebled,**
Jean Philippe
Vatel, *Antoine,* painter, f. 1601, l. 1604
– F ᗠ Audin/Vial II.
Vatel, *John,* painter (?), f. 1790 – USA
ᗠ Groce/Wallace.
Vatel, *Tobie,* cabinetmaker, f. 1765 – F
ᗠ ThB XXXIV.
Vatelé, *Henri* → **Watelé,** *Henri*
Vatelier, *François-Martin,* goldsmith,
f. 1777, l. 1793 – F ᗠ Nocq IV.
Vatenin, *Valeri Vladimirovich* (Milner) →
Vatenin, *Valerij Vladimirovič*
Vatenin, *Valerij Vladimirovič* (Vatenin,
Valeri Vladimirovich), painter,
* 27.1.1933 Leningrad, † 1977 – RUS
ᗠ ChudSSSR II; Milner.
Vatepin, *Jean,* illuminator, f. 1530, † 1588
or 1590 – F ᗠ ThB XXXIV.
Vater, painter, f. 1698 – F
ᗠ Audin/Vial II.
Vater, *Antoine (1608)* (Vater, Antoine),
painter, f. 1608 – F ᗠ Audin/Vial II.
Vater, *Antoine (1667),* painter, f. 1667
– F ᗠ Audin/Vial II.
Vater, *Axel,* stage set designer, painter,
* 1944 Görlitz – D ᗠ KüNRW VI.
Vater, *Carl Friedrich Heinrich,*
bookbinder, * 24.7.1796 Jena, † 1862
Jena – D ᗠ ThB XXXIV.
Vater, *Elias,* glass painter, f. 1710,
l. 1730 – D ᗠ Rückert.
Vater, *Felix,* cabinetmaker, * Uigendorf,
f. 1753 – D ᗠ ThB XXXIV.
Vater, *Franz,* porcelain painter, glass
painter, f. 1876, l. 1879 – CZ
ᗠ Neuwirth II.
Vater, *Georg,* sculptor, f. 1712, l. 1721
– D ᗠ ThB XXXIV.
Vater, *Gottfried Samuel,* architect, * 1680,
† 1749 – D ᗠ ThB XXXIV.
Vater, *Jean,* painter, f. 1571, l. 1597 – F
ᗠ Audin/Vial II.
Vater, *Josef,* porcelain painter, enamel
painter, glass painter, f. 1878, l. 1908
– A ᗠ Neuwirth II.
Vater, *Pierre,* painter, f. 1571 – F
ᗠ Audin/Vial II.
Vatey, *Louis,* pewter caster, f. 1558 – F
ᗠ Brune.
Vathi, *Marten,* stonemason, † 1616 Högby
– S ᗠ SvKL V.
Vathier, *Pierre* → **Vattier,** *Pierre*
Vathorst, *Theo van de* → **Vathorst,**
Theodorus Antonius Maria van de
Vathorst, *Theodorus Antonius Maria
van de,* master draughtsman, sculptor,
* 12.1.1934 Utrecht (Utrecht) – NL
ᗠ Scheen II.
Vati, *József,* painter, * 1927 Dombóvár
– H ᗠ MagyFestAdat.
Vatier, painter, f. 1744 – F
ᗠ Audin/Vial II.
Vatier, *Auguste,* founder, * 1872 or
1873 Frankreich, l. 12.9.1896 – USA
ᗠ Karel.
Vatin, *Claude,* jeweller, f. 16.1.1700 – F
ᗠ Nocq IV.

Vatin, *Jean,* goldsmith, f. 1686,
l. 1.5.1687 – F ⊐ Nocq IV.
Vatin, *Louis,* goldsmith, f. 1684,
l. 19.6.1702 – F ⊐ Nocq IV.
Vatinel, *Antoine,* wood sculptor, f. 1691
– F ⊐ ThB XXXIV.
Vatinelle, *Auguste Julien Simon,* glass
painter, porcelain painter, * 23.3.1788,
† 14.8.1861 Paris – F ⊐ ThB XXXIV.
Vatinelle, *Jules* (Vatinelle, Ursin
Jules), sculptor, medalist, gem cutter,
* 23.8.1798 Paris, † 16.9.1881 Paris – F
⊐ Kjellberg Bronzes; ThB XXXIV.
Vatinelle, *Nicolas-Jean-Martin,* goldsmith,
* before 12.11.1739, l. 1791 – F
⊐ Nocq IV.
Vatinelle, *Ursin Jules* (Kjellberg Bronzes)
→ **Vatinelle,** *Jules*
Vatn, *Per Christian,* painter, * 11.6.1954
Oslo – N ⊐ NKL IV.
Vatne, *Ivar,* painter, * 5.7.1944 Sandnes
– N ⊐ NKL IV.
Vatne, *Per* → **Vatne,** *Per Rune*
Vatne, *Per Rune,* painter, * 15.3.1951 Vik
(Sogn) – N ⊐ NKL IV.
Vatneødegård, *Magne* → **Vatneødegård,**
Magne Kjartan
Vatneødegård, *Magne Kjartan,* painter,
graphic artist, * 31.1.1950 Vatne
(Sunnmøre) – N ⊐ NKL IV.
Vato, *José,* sculptor, f. 1807 – PE
⊐ EAAm III; Vargas Ugarte.
Vatolina, *Nina Nikolaevna* (Watolina,
Nina Nikolajewna), poster artist, graphic
artist, * 6.3.1915 Kolomna – RUS
⊐ ChudSSSR II; Vollmer VI.
Vatonne, *Jean-Baptiste,* goldsmith, f. 1777,
l. 1807 – F ⊐ Nocq IV.
Vatot, *Antoine* → **Watteau,** *Antoine*
Vatot, *Jean Antoine* → **Watteau,** *Antoine*
Vatrin, *Didier,* architect, f. 1514 – F
⊐ ThB XXXIV.
Vatrin, *Gérard,* sculptor, f. 1642, l. 1685
– F ⊐ ThB XXXIV.
Vatrinelle, *Jules* → **Vatinelle,** *Jules*
Vattebled, architect, * 1711, † 1760 – F
⊐ Delaire.
Vatter, *Georg* → **Vater,** *Georg*
Vatter, *Georg Heinrich,* glass cutter,
f. 1.9.1684, † 25.9.1690 – D ⊐ Zülch.
Vatter, *Jean* → **Vater,** *Jean*
Vatter-Jensen, *Inga,* tapestry craftsman,
* 23.9.1940 Celle – CH, D ⊐ KVS;
LZSK.
Vatternaux, *Alexander,* goldsmith,
jeweller, f. 1873, l. 1889 – A
⊐ Neuwirth Lex. II.
Vatternoux, *Alexander* → **Vatternaux,**
Alexander
Vatteroni, *Sergio,* watercolourist, pastellist,
sculptor, lithographer, etcher, * 13.3.1890
Carrara, l. 1957 – I ⊐ Comanducci V;
Servolini.
Vattier, painter, f. before 1764, † before
1785 – F ⊐ ThB XXXIV.
Vattier, *Jean,* painter, f. 1742 – F
⊐ Audin/Vial II.
Vattier, *Jean-Baptiste,* painter, f. 23.9.1740
– F ⊐ Audin/Vial II.
Vattier, *Joachim,* tiler, f. 1651 – F
⊐ ThB XXXIV.
Vattier, *Pierre,* painter, f. 1740, l. 1742
– F ⊐ Audin/Vial II.
Vatutin, *Michail Emel'janovič,* painter,
* 15.11.1860 Serpuchov, † 1930 Moskau
– RUS ⊐ ChudSSSR II.
Vatxer, *Joan,* printmaker, f. 1644 – E
⊐ Ráfols III.
Vatxier, *Juan,* architect, f. 1533, l. 1534
– E ⊐ Ráfols III.

Vauban, *Sébastien Lepestre de* (DA
XXXII) → **Vauban,** *Sébastien Le
Prestre de* (Marquis)
Vauban, *Sébastien Le Pestre de* (seigneur)
(Brune) → **Vauban,** *Sébastien Le Prestre
de* (Marquis)
de **Vauban,** *Sébastien le Prestre* (ELU
IV) → **Vauban,** *Sébastien Le Prestre de*
(Marquis)
Vauban, *Sébastien Le Prestre de (Marquis)*
(Vauban, Sébastien Lepestre de; de
Vauban, Sébastien le prestre; Vauban,
Sébastien Le Pestre de (seigneur)),
architect, engineer, * before 15.5.1633
St-Leger-de-Foucheret, † 30.3.1707 Paris
– F ⊐ Brune; DA XXXII; ELU IV;
ThB XXXIV.
Vaubertrand, *François-Jean-Marie,*
porcelain painter, * 1790, l. 1848 –
F ⊐ Neuwirth II.
Vaubuyn, *Jean,* goldsmith, f. 5.9.1542 – F
⊐ Nocq IV.
Vaubuyn, *Louis de,* goldsmith,
f. 11.5.1543, † before 13.7.1571 Paris
– F ⊐ Nocq IV.
Vaucaire, *Michel* → **Vauquer,** *Michel*
(1701)
Vaucanu, *Barbe Anne,* miniature painter,
f. 1751 – F ⊐ Schidlof Frankreich;
ThB XXXIV.
Vaucellis, *Albericus de,* copyist, f. 1332
– I ⊐ Bradley III.
Vauchelet, *Auguste,* architect, * 1792
Paris, † 6.11.1810 – F ⊐ Delaire.
Vauchelet, *Emile,* architect, * 1796 Paris,
† 5.2.1817 – F ⊐ Delaire.
Vauchelet, *Jean* → **Vauchelet,** *Théophile
Auguste*
Vauchelet, *Théophile Auguste,*
flower painter, * 7.3.1802 Paris-
Passy, † 22.4.1873 Paris – F
⊐ Hardouin-Fugier/Grafe; ThB XXXIV.
Vaucher → **Vauchez**
Vaucher, *Constant,* history painter,
* 15.6.1768 Genf, † 26.4.1814 – CH
⊐ ThB XXXIV.
Vaucher, *Estevenin,* mason, f. 1341 – F
⊐ Brune.
Vaucher, *François-Ulrich,* architect,
* 1807 Riva (Mendrisio)(?), † 23.6.1867
Genf – CH ⊐ Brun III.
Vaucher, *Gabriel Constant* → **Vaucher,**
Constant
Vaucher, *Henri,* painter, * 18.2.1886 Les
Verrières, † 18.2.1953 Les Verrières
– CH ⊐ Plüss/Tavel II.
Vaucher, *Henri-Frédéric,* architect, * 1835
Genf, † 1898 – CH ⊐ Delaire.
Vaucher, *Jean,* mason, f. 1341 – F
⊐ Brune.
Vaucher, *Jean Marc Samuel* → **Vaucher,**
Samuel
Vaucher, *Paul de* → **Vaucher,** *Paul*
Vaucher, *Paul,* landscape painter,
* 16.9.1824 Lausanne, † 14.2.1885
Corsinges – CH ⊐ ThB XXXIV.
Vaucher, *Pierre,* sculptor, f. about 1687,
l. 1698 – F ⊐ ThB XXXIV.
Vaucher, *Pierre Paul* → **Vaucher,** *Paul*
Vaucher, *Pierre Paul de* → **Vaucher,**
Paul
Vaucher, *Samuel,* architect, * 27.3.1798
Lausanne, † 1864 or 15.1.1877 Genf
– CH, F ⊐ Delaire; ThB XXXIV.
Vaucher-Crémieux → **Vaucher,** *Samuel*
Vaucher-Guédin, *François-Ulrich* →
Vaucher, *François-Ulrich*
Vaucher-Strübing, *Jean Jacques Ulrich
Joseph,* portrait miniaturist, * 3.8.1766
Genf, † 12.11.1827 Lausanne – CH
⊐ ThB XXXIV.

Vaucheret, *Constant-Édouard,* architect,
* 1842 St-Gorgon (Doubs), l. 1902 – F
⊐ Delaire.
Vaucheret, *Georges-Louis,* architect,
* 1867 Lyon, l. after 1889 – F
⊐ Delaire.
Vaucherot, *Jacques,* carpenter, f. about
1648 – F ⊐ Brune.
Vauchez, clockmaker, f. 1790 – F
⊐ ThB XXXIV.
Vauclaire, *Hennequin* (Beaulieu/Beyer) →
Vanclaire, *Hennequin*
Vauclaire, *Thierry,* sculptor, f. 1387,
l. 1388 – F ⊐ Beaulieu/Beyer.
Vaucleroy, *Pierre* (DPB II) → **Vaucleroy,**
Pierre de
Vaucleroy, *Pierre de* (Vaucleroy, Pierre),
painter, graphic artist, illustrator, * 1892
Brüssel, † 1980 Forest (Brüssel) – B
⊐ DPB II; Vollmer V.
Vauclin, *Dominique Joseph,*
cabinetmaker, sculptor, * 20.1.1789
Arras, † 17.10.1843 Arras – F
⊐ Marchal/Wintrebert.
Vauclin, *Louis,* goldsmith, f. 4.1703,
l. 29.8.1703 – F ⊐ Nocq IV.
Vaucorbeil, *Louise* → **Rang-Babut,** *Louise*
Vaucouleurs, *Jacquot de* → **Wauthier,**
Jacquot
Vaudé, *Emile,* painter, lithographer,
* 8.1819 Troyes, † 5.1884 Troyes –
F ⊐ ThB XXXIV.
Vaudé, *Louis-Amédée-Ernest,* architect,
* 1826 Troyes, † before 1907 – F
⊐ Delaire.
Vaudechamp, *Jean Joseph* (EAAm III;
Groce/Wallace) → **Vaudechamp,** *Joseph*
Vaudechamp, *Joseph* (Vaudechamp,
Jean Joseph), portrait painter, * 1790
Rambervillers, † 1866 Frankreich – F,
USA ⊐ EAAm III; Groce/Wallace;
Karel; ThB XXXIV.
Vaudémont, *Nicolas de,* goldsmith,
f. 15.11.1570, † before 18.5.1599 Paris
– F ⊐ Nocq IV.
Vauderet, *Charles,* goldsmith, f. 1678,
l. 1690 – F ⊐ Brune.
Vauderet, *Claude-François,* goldsmith,
f. 1716 – F ⊐ Brune.
Vaudet, *Auguste Alfred,* medalist, gem
cutter, * 15.3.1838 Paris, † 25.6.1914
Vincennes – F ⊐ ThB XXXIV.
Vaudetar → **Vandetar**
Vaudétar, *Guillaume de,* goldsmith,
f. 1352 – F ⊐ Nocq IV.
Vaudeville → **Beljaev,** *Jurij Dmitrievič*
Vaudiau, *Raymond,* landscape painter(?),
watercolourist, f. 1901 – F ⊐ Bénézit.
Vaudiquet, *Charles,* goldsmith, * before
4.10.1731 Sens, † 13.12.1778 Sens – F
⊐ Nocq IV.
Vaudiquet, *Charlotte,* goldsmith,
f. 19.7.1745 – F ⊐ Nocq IV.
Vaudiquet, *Françoise,* goldsmith,
f. 17.4.1779 – F ⊐ Nocq IV.
Vaudiquet, *Godefroy,* goldsmith,
f. 19.7.1651 – F ⊐ Nocq IV.
Vaudiquet, *Nicolas,* goldsmith,
f. 24.7.1680, l. 25.10.1681 – F
⊐ Nocq IV.
Vaudiquet, *Nicolas-Isaac (?)* → **Vaudiquet,**
Nicolas
Vaudiquet, *Pierre-Nicolas,* goldsmith,
* before 24.3.1689, † before 19.7.1745
– F ⊐ Nocq IV.
Vaudorme, *Jean Pierre,* cabinetmaker,
ebony artist, * 1764, † 18.4.1827 – F
⊐ Kjellberg Mobilier; ThB XXXIV.

Vaudou, *Gaston,* painter, * 15.6.1891
Tours, † 6.2.1957 Paris – F, CH
⊡ Bénézit; Edouard-Joseph III;
Schurr IV; ThB XXXIV; Vollmer V.

Vaudoux, *Antoine,* sculptor, f. 7.4.1739,
l. 1764 – F ⊡ Lami 18.Jh. II.

Vaudoyer, *Alfred Lambert,* architect,
* 13.5.1846 Paris, † 1917 – F
⊡ Delaire; ThB XXXIV.

Vaudoyer, *Ant. Laurent Thomas* →
Vaudoyer, *Laurent*

Vaudoyer, *Antoine-Laurent-Thomas* (DA
XXXII) → **Vaudoyer,** *Laurent*

Vaudoyer, *Georges* (Vaudoyer, Léon-
Jean-Georges), architect, * 1877 Paris,
l. before 1940 – F ⊡ Delaire.

Vaudoyer, *Laurent* (Vaudoyer, Antoine-
Laurent-Thomas; Vaudoyer, Laurent-
Antoine-Thomas), architect, copper
engraver, * 21.12.1756 Paris,
† 27.5.1846 Paris – F, I ⊡ DA XXXII;
ELU IV; ThB XXXIV.

Vaudoyer, *Laurent-Antoine-Thomas* (ELU
IV) → **Vaudoyer,** *Laurent*

Vaudoyer, *Léon,* architect, * 7.6.1803
Paris, † 9.2.1872 Paris – F, I
⊡ DA XXXII; ELU IV; ThB XXXIV.

Vaudoyer, *Léon Jean Georges* →
Vaudoyer, *Georges*

Vaudoyer, *Léon-Jean-Georges* (Delaire) →
Vaudoyer, *Georges*

Vaudrel, sculptor, f. 1712 – F
⊡ Audin/Vial II.

Vaudremer, *Auguste* (ThB XXXIV) →
Vaudremer, *Emile*

Vaudremer, *Emile* (Vaudremer, Joseph-
Auguste-Emile; Vaudremer, Auguste),
architect, * 6.2.1829 Paris, † 7.2.1914
Antibes – F, I ⊡ DA XXXII; Delaire;
ThB XXXIV.

Vaudremer, *Joseph Auguste Emile* →
Vaudremer, *Emile*

Vaudremer, *Joseph-Auguste-Emile* (Delaire)
→ **Vaudremer,** *Emile*

Vaudrey, *Pierre,* sculptor, * 15.2.1873
Lyon – F ⊡ Kjellberg Bronzes.

Vaudri, *Jean* → **Vauldry,** *Jean*

Vaudricourt, *A.* (Brewington) →
DeVaudricourt, *A.*

Vaudrons, *John C.,* painter, f. 1906 –
USA ⊡ Falk.

Vaudry, *Charles,* sign painter, decorative
painter, fresco painter, decorator, f. 1875,
l. 1886 – CDN ⊡ Karel.

Vaudry, *Fernand-Charles,* architect,
* 1881 Vire, l. after 1906 – F
⊡ Delaire.

Vaudry, *Joseph,* goldsmith, f. 15.10.1625
– F ⊡ Nocq IV.

Vaudry, *Louis-Michel,* goldsmith,
f. 1.1.1766, l. 1786 – F ⊡ Nocq IV.

Vaudry, *Pierre,* goldsmith, f. 10.11.1779,
l. 1785 – F ⊡ Nocq IV.

Vaugeois (ThB XXXIV) → **Vaugeois,**
Adam

Vaugeois, *Adam* (Vaugeois), cabinetmaker,
* Paris (?), f. 1751, l. 1781 – F
⊡ Kjellberg Mobilier; ThB XXXIV.

Vaugeois, *Jean,* painter, collagist, mixed
media artist, * 3.5.1933 Livarot
(Calvados) – F ⊡ Bénézit.

Vaugeois, *Jean-Nicolas,* goldsmith, f. 1778,
l. 1793 – F ⊡ Nocq IV.

Vaugeois, *Lucien-Louis-François,* architect,
* 1886 Avranches, l. after 1906 – F
⊡ Delaire.

Vaugeois, *Nicolas,* sculptor, f. 28.8.1748,
l. 1764 – F ⊡ Lami 18.Jh. II.

Vaughan, *Agnes L.,* painter, † 11.4.1919
– USA ⊡ Falk.

Vaughan, *Annie L.,* master draughtsman,
f. 1886 – CDN ⊡ Harper.

Vaughan, *Charles A.,* portrait
painter, f. 1844, l. 1859 – USA
⊡ Groce/Wallace.

Vaughan, *Charles Evans,* architect,
* about 1857, † before 12.5.1900 – GB
⊡ DBA.

Vaughan, *David Alfred,* painter, cartoonist,
* 3.12.1891 Selma (Alabama), l. 1947
– USA ⊡ Falk.

Vaughan, *E.,* miniature painter, f. 1772,
† after 1814 – GB ⊡ Foskett;
Schidlof Frankreich; ThB XXXIV.

Vaughan, *Edward* (?) → **Vaughan,** *E.*

Vaughan, *Edwin Montgomery Bruce,*
architect, * 1856 Cardiff, † 13.6.1919
– GB ⊡ DBA.

Vaughan, *Elizabeth Okie* → **Paxton,**
Elizabeth Okie

Vaughan, *H. G.,* landscape painter,
f. about 1685 – GB ⊡ Grant.

Vaughan, *Hector W.,* engraver, f. 1850
– USA ⊡ Groce/Wallace.

Vaughan, *Henry,* architect, * 1842 or
1845, † 30.6.1914 or 30.6.1917 Boston
– USA ⊡ ThB XXXIV.

Vaughan, *Huw,* painter, f. 1986 – GB
⊡ McEwan.

Vaughan, *James W.,* engraver,
painter, f. 1851, l. 1854 – USA
⊡ Groce/Wallace.

Vaughan, *John Keith* (Windsor) →
Vaughan, *Keith*

Vaughan, *John W.,* graphic artist,
f. 18.4.1863 – CDN ⊡ Harper.

Vaughan, *Keith* (Vaughan, John Keith),
painter, commercial artist, illustrator,
* 23.8.1912 Selsey or Selsey Bill
(Sussex), † 1976 or 4.11.1977
London – GB ⊡ British printmakers;
ContempArtists; DA XXXII; Spalding;
Vollmer V; Windsor.

Vaughan, *Lester Howard,* metal artist,
* 6.11.1889 Taunton (Massachusetts),
l. 1947 – USA ⊡ Falk.

Vaughan, *Letitia,* painter, f. 1867 – GB
⊡ Johnson II; Wood.

Vaughan, *Michael,* painter, * 1938 Shipley
(Yorkshire) – GB ⊡ Spalding; Windsor.

Vaughan, *N. J.,* still-life painter, f. about
1825 – USA ⊡ Groce/Wallace.

Vaughan, *Razre,* artist, f. 1970 – USA
⊡ Dickason Cederholm.

Vaughan, *Robert,* portrait engraver,
copper engraver, * about 1600, † before
8.1.1664 or 1678 – GB ⊡ DA XXXII;
Rees; ThB XXXIV.

Vaughan, *Royce,* painter, photographer,
mixed media artist, filmmaker, sculptor,
graphic artist, * 1930 Cleveland (Ohio)
– USA ⊡ Dickason Cederholm.

Vaughan, *S. Edson* (Falk) → **Vaughn,** *S.
Edson*

Vaughan, *T.* (1812), portrait painter,
landscape painter, f. 1812, l. 1821 – GB
⊡ Grant.

Vaughan, *T.* (1856), painter, f. 1856,
l. 1862 – GB ⊡ Wood.

Vaughan, *Thomas* (1776), landscape
painter, miniature painter, * 1776
Newington (Surrey), † 1856 Bethnal
Green – GB ⊡ McEwan.

Vaughan, *Thomas* (1836) (Vaughan,
Thomas), architect, f. 1836, † 1874
– GB ⊡ DBA.

Vaughan, *W. J.,* landscape painter,
f. 1855, l. 1858 – GB ⊡ Wood.

Vaughan, *W. S.,* painter, f. 1919 – USA
⊡ Falk.

Vaughan, *William* (1664) (Vaughan,
William), copper engraver, f. about
1664 – GB ⊡ ThB XXXIV.

Vaughan, *William* (1850), architect,
* 1850, † before 10.2.1906 – GB
⊡ DBA.

Vaughan, *William* (1887), architect,
f. 1887, l. 1907 – GB ⊡ DBA.

Vaughan-Jones, *Tommia,* jeweller, * 1919
Jamestown (New York) – CDN, USA
⊡ Ontario artists.

Vaughan-Richards, *Alan,* architect, * 1925
Maidenhead (Berkshire), † 29.5.1989
London – WAN, GB ⊡ DA XXXII.

Vaughan-Richards, *Alan Kenneth Hamer*
→ **Vaughan-Richards,** *Alan*

Vaughan Williams, *Gwendolen Lucy* →
Maitland, *Gwendolen Lucy* (Viscountess)

Vaughan-Williams, *Mary,* painter, linocut
artist, * 1913 Clocolan (Oranje) – ZA
⊡ Berman.

Vaughn, *Alma,* painter, * 1922
Williamsburg (Virginia) – USA
⊡ Dickason Cederholm.

Vaughn, *J. W.,* portrait painter, f. 1870
– USA ⊡ Hughes.

Vaughn, *Louis Oliver,* designer,
painter, * 1910 New York – USA
⊡ Dickason Cederholm.

Vaughn, *M.,* portrait painter, f. 1880
– USA ⊡ Hughes.

Vaughn, *Reginald W.,* etcher, f. 1930
– USA ⊡ Hughes.

Vaughn, *S. Edson* (Vaughan, S. Edson),
portrait painter, * 24.3.1901 Chula Vista
(California) – USA ⊡ Falk; Hughes.

Vaught, *Larken* (Vaught, Larken G.),
painter, designer, * 3.12.1904 Centerville
(Iowa) – USA ⊡ EAAm III; Falk;
Hughes.

Vaught, *Larken G.* (Hughes) → **Vaught,**
Larken

Vaugien, *Claude,* architect, f. 1723,
† 9.9.1732 Gray (Haute-Saône) – F
⊡ Brune; ThB XXXIV.

Vaugoin, *August,* goldsmith (?), f. 1873,
l. 1892 – A ⊡ Neuwirth Lex. II.

Vaugoin, *Carl* → **Vaugoin,** *Karl* (1822)

Vaugoin, *Eugenie,* goldsmith (?), f. 1914,
† 1950 – A ⊡ Neuwirth Lex. II.

Vaugoin, *Jean,* silversmith, * 1860,
† 10.5.1914 – A ⊡ Neuwirth Lex. II.

Vaugoin, *Johann* → **Vaugoin,** *Jean*

Vaugoin, *Johann,* goldsmith (?), f. 1967
– A ⊡ Neuwirth Lex. II.

Vaugoin, *Käthe,* goldsmith (?), f. 1967 – A
⊡ Neuwirth Lex. II.

Vaugoin, *Karl* (1822), goldsmith,
silversmith, jeweller, * 1822 Pest,
† 1904 Wien – A ⊡ Neuwirth Lex. II.

Vaugoin, *Karl* (1900), goldsmith (?),
silversmith (?), * 1900, † 1967 – A
⊡ Neuwirth Lex. II.

Vaugoin, *Louis,* goldsmith, maker of
silverwork, jeweller, * 1784 Tours,
† 1865 Pest – A ⊡ Neuwirth Lex. II.

Vaugondy, *Olivier,* wood sculptor, carver,
f. 28.8.1531 – F ⊡ ThB XXXIV.

Vauguer, *Jean* → **Vauquer,** *Jacques*

Vaujoly, *Marie-Joséphine,* porcelain painter,
* Moulins, f. before 1881, l. 1882 – F
⊡ Neuwirth II.

Vaulbertrand, *Georges,* sculptor, f. 1546,
l. 1558 – F ⊡ Audin/Vial II.

Vaulbertrand, *Georges* (1582),
cabinetmaker, f. 1582, l. 1596 – F
⊡ Audin/Vial II.

Vaulchamps, *Jean,* scribe, f. 1429 – F
⊡ Brune.

Vaulchier du Deschaux, *Louise Darie Simone de* → **Vaulchier du Deschaux,** *Simone de*

Vaulchier du Deschaux, *Louise-Darie-Simone de* (Brune) → **Vaulchier du Deschaux,** *Simone de*

Vaulchier du Deschaux, *Simone de* (Vaulchier du Deschaux, Louise-Darie-Simone de), painter, * 3.1.1779 Dôle, † 19.4.1834 Paris – D, F ⌑ Brune; ThB XXXIV.

Vauldry, *Jean,* engineer, f. 1391 – F ⌑ Brune.

Vaulin, *Ivan Ivanovič (1844),* painter, f. 1844, † 17.1.1912 St. Petersburg – RUS ⌑ ChudSSSR II.

Vaulin, *Ivan Ivanovič (1885),* graphic artist, * 1885, † 1937 Leningrad – RUS ⌑ ChudSSSR II.

Vaulin, *Petr Kuz'mič* (Vaulin, Petr Kuz'mich), ceramist, * 1870, l. 1929 – RUS ⌑ ChudSSSR II; Milner.

Vaulin, *Petr Kuz'mich* (Milner) → **Vaulin,** *Petr Kuz'mič*

Vaulina, *Ol'ga Petrovna,* painter, graphic artist, * 6.11.1902 Moskau – RUS ⌑ ChudSSSR II.

Vaulot, *Claude,* portrait painter, genre painter, * 1818, † 1842 – F ⌑ ThB XXXIV.

Vaulove, cabinetmaker, f. 1790 – F ⌑ ThB XXXIV.

Vaulquier, sculptor, † 3.1725 – F ⌑ Lami 18.Jh. II.

Vaultheron, *Etienne* → **Gautheron,** *Etienne*

Vaulthier (Bildhauer-Familie) (ThB XXXIV) → **Vaulthier,** *Antoine*

Vaulthier (Bildhauer-Familie) (ThB XXXIV) → **Vaulthier,** *Gaspard*

Vaulthier (Bildhauer-Familie) (ThB XXXIV) → **Vaulthier,** *Louis*

Vaulthier (Bildhauer-Familie) (ThB XXXIV) → **Vaulthier,** *Nicolas*

Vaulthier, *Antoine,* sculptor, f. 1645 – F ⌑ ThB XXXIV.

Vaulthier, *Gaspard,* sculptor, f. 1649 – F ⌑ ThB XXXIV.

Vaulthier, *Louis,* sculptor, f. 1669, l. 1685 – F ⌑ ThB XXXIV.

Vaulthier, *Nicolas,* sculptor, f. 8.4.1629, † 19.1.1668 – F ⌑ ThB XXXIV.

Vaultier, *Alphonse,* architect, * 1813 Rouen, † before 1907 – F ⌑ Delaire.

Vaultier, *Jacquot* → **Wauthier,** *Jacquot*

Vaultier, *Robert* → **Vautier,** *Robert*

Vaultier, *Urson,* painter, f. 1552, l. 1562 – F ⌑ Audin/Vial II.

Vaultøin, *Marie Anne* → **Saint-Urbain,** *Marie Anne*

Vaulx, *Bénigne du* (1) → **Vaulx,** *Bénigne de* (1550)

Vaulx, *Bénigne de (1550)* (Du Vauix, Bénigne; Vaulx, Bénigne de (1)), goldsmith, f. 1550 – F ⌑ Laveissière; ThB XXXIV.

Vaulx, *Bénigne de (1568)* (Vaulx, Bénigne de; Vaulx, Bénigne de (2)), clockmaker, f. 1568 – F ⌑ Brune.

Vaulx, *Estienne de,* copyist, f. 1502 – F ⌑ Bradley III.

Vaulx, *Jean de,* architect, f. 1619, l. 1637 – B, NL ⌑ ThB XXXIV.

Vaulx, *Lambert de,* wood sculptor, carver, f. 1549, l. 1572 (?) – B, NL ⌑ ThB XXXIV.

Vaulx, *Martin de* → **Devaux,** *Martin*

Vaulx, *Nicolas de,* clockmaker, f. 1568 – F ⌑ Brune.

Vaulx, *Pierre de,* medieval printer-painter, f. 1503, l. 1515 – F ⌑ Audin/Vial II.

Vaumanoir, *Jacqueline,* painter, decorator, * 1928 Maizy (Calvados) – F ⌑ Alauzen.

Vaumart, *Jean* → **Vaumort,** *Jean*

Vaumont et Sœur → **Vaumort,** *Auguste*

Vaumont et Sœur → **Vaumort,** *Victoire*

Vaumort (Fayencier- und Fayencemaler-Familie) (ThB XXXIV) → **Vaumort,** *Auguste*

Vaumort (Fayencier- und Fayencemaler-Familie) (ThB XXXIV) → **Vaumort,** *Edouard*

Vaumort (Fayencier- und Fayencemaler-Familie) (ThB XXXIV) → **Vaumort,** *Fortunée*

Vaumort (Fayencier- und Fayencemaler-Familie) (ThB XXXIV) → **Vaumort,** *Jean*

Vaumort (Fayencier- und Fayencemaler-Familie) (ThB XXXIV) → **Vaumort,** *Victoire*

Vaumort, *Auguste,* faience maker, faience painter, * about 1821, † 26.12.1889 – F ⌑ ThB XXXIV.

Vaumort, *Edouard,* faience maker, faience painter, genre painter, landscape painter, master draughtsman, illustrator, * about 1824, † 3.4.1886 – F ⌑ ThB XXXIV.

Vaumort, *Fortunée,* faience maker, faience painter, f. 1812, † 21.12.1855 – F ⌑ ThB XXXIV.

Vaumort, *Jean,* faience maker, faience painter, * Angoulême, f. 1812, † 23.4.1843 Rennes – F ⌑ ThB XXXIV.

Vaumort, *Victoire,* faience maker, faience painter, * about 1815, † 1896 – F ⌑ ThB XXXIV.

Vaumousse, *Maurice,* painter, * 30.10.1876 Paris, † 1961 – F ⌑ Bénézit; Edouard-Joseph III; Schurr IV.

Vaupell, *Johannes,* sculptor, * Hessen-Kassel, † 14.3.1737 Stockholm – S ⌑ SvKL V.

Vaupoulx, *Girard,* goldsmith, f. 13.7.1571 – F ⌑ Nocq IV.

Vauquelin (1773), painter, f. 1773, l. 1779 – F ⌑ ThB XXXIV.

Vauquelin (1785), architect, f. 1785, l. 1790 – F ⌑ ThB XXXIV.

Vauquelin, *Alphonse de,* landscape painter, * Tilly-sur-Seuilles (Calvados), f. before 1836, l. 1870 – F ⌑ ThB XXXIV.

Vauquelin, *René,* painter, * 1854, l. about 1884 (?) – F ⌑ Alauzen.

Vauquer, *Jacques* (Vauquer, Jean), master draughtsman, copper engraver, goldsmith, * 11.10.1621 Blois, † 31.8.1686 Blois – F ⌑ DA XXXII; ThB XXXIV.

Vauquer, *Jean* (DA XXXII) → **Vauquer,** *Jacques*

Vauquer, *Jean Robert (?)* → **Vauquer,** *Jacques*

Vauquer, *Louis,* clockmaker, f. 1582, † about 13.3.1623 – F ⌑ ThB XXXIV.

Vauquer, *Loys* → **Vauquer,** *Louis*

Vauquer, *Loys* → **Vautier,** *Loys*

Vauquer, *Michel (1701),* goldsmith, * about 1687, l. 15.12.1756 – F ⌑ Nocq IV.

Vauquer, *Rachel* → **Vautier,** *Rachel*

Vauquer, *Robert,* enamel painter, goldsmith, * 30.4.1625 Blois, † 2.10.1670 Chambon (Blois) – F ⌑ ThB XXXIV.

Vauquère, *Michel,* goldsmith, f. 22.8.1702 – F ⌑ Nocq IV.

Vauqueron, *Johann,* bell founder, f. 1455 – CH ⌑ ThB XXXIV.

Vauquier, *Jacques* → **Vauquer,** *Jacques*

Vauquier, *Jean* → **Vauquer,** *Jacques*

Vauquier, *Michel* → **Vauquer,** *Michel* (1701)

Vauquier, *Robert* → **Vauquer,** *Robert*

Vauréal, *Henri de (comte),* sculptor, * Paris, f. 1856, † 25.11.1903 Paris – F ⌑ Lami 19.Jh. IV; ThB XXXIV.

Vauriesamburgh, *Bernard* (Lami 18.Jh. II) → **Vanrisamburgh,** *Bernard*

Vauroze, *Jacques Friquet de* → **Friquet,** *Jacques*

Vaury, *Madeleine,* painter, * La Varenne-St-Hilaire, f. 1901 – F ⌑ Bénézit; Edouard-Joseph Suppl..

Vausclers, *Jean,* locksmith, f. 1581 – F ⌑ Brune.

Vauselle, *Jean Lubin* → **Vauzelle,** *Jean Lubin*

Vausoire, *Hennequin* → **Vanclaire,** *Hennequin*

Vausoire, *Thierry* → **Vauclaire,** *Thierry*

Vauson, *Hadrian* (Vanson, Adriaen; Vanson, Adrian), portrait painter, f. about 1570, † about 1610 – NL, GB ⌑ Apted/Hannabuss; DA XXXI; McEwan; ThB XXXIV; Waterhouse 16./17.Jh..

Vaussy, *Charles-Prosper,* architect, * 1859 Caen, l. 1904 – F ⌑ Delaire.

Vaussy, *Jean,* sculptor, f. 17.7.1737, l. 1764 – F ⌑ Lami 18.Jh. II.

Vaussy, *Jean-Nicolas,* sculptor (?), f. 1771, l. 1786 – F ⌑ Lami 18.Jh. II.

Maître Vausy (Vausy, Maître), sculptor, f. 5.10.1486 – F ⌑ Beaulieu/Beyer.

Vausy, *Maître* (Beaulieu/Beyer) → **Maître Vausy**

Vautenet, *Louis Jean Aulnette du,* history painter, * 1786 Rennes, † 1863 Rennes – F ⌑ ThB XXXIV.

Vauterén Ilario, *Ricardo,* architect, f. 1907 – E ⌑ Ráfols II.

Vauterot, master draughtsman, f. 1788 – F ⌑ Audin/Vial II.

Vautheron, *Jehan (?)* → **Gautheron,** *Jehan*

Vauthey, *Parisot* → **Gauthier,** *Parisot*

Vauthier (1781), miniature painter, pastellist, f. before 1781 – F ⌑ Schidlof Frankreich; ThB XXXIV.

Vauthier, *Antoine Charles,* painter, master draughtsman, * 1790 Paris, † 1831 or after 1831 – F ⌑ Pavière III.1; Schidlof Frankreich; ThB XXXIV.

Vauthier, *Augusta,* painter, * 1873 or 1874 Frankreich, l. 31.8.1896 – USA ⌑ Karel.

Vauthier, *Emile* (DPB II) → **Vauthier,** *Emile Antoine*

Vauthier, *Emile Antoine* (Vauthier, Emile), portrait painter, * 20.5.1864 Brüssel, † 1946 Brüssel – B ⌑ DPB II; Edouard-Joseph III; ThB XXXIV.

Vauthier, *Jules Antoine,* history painter, * 1774 Paris, † 1832 Paris – F ⌑ ThB XXXIV.

Vauthier, *Michel,* painter, copper engraver, f. about 1803, l. about 1804 – F ⌑ ThB XXXIV.

Vauthier, *Nicolas,* sculptor, f. 1666 – F ⌑ ThB XXXIV.

Vauthier, *Parisot* → **Gauthier,** *Parisot*

Vauthier, *Pierre* (Schurr II) → **Vauthier,** *Pierre Louis Léger*

Vauthier, *Pierre Louis Léger* (Vauthier, Pierre), landscape painter, * 1845 Pernambuco, † 1.1916 Beauchamps (Seine-et-Oise) – F ⌑ Schurr II; ThB XXXIV.

Vauthier, *Regnault,* building craftsman,
f. after 1511 – F ⊡ ThB XXXIV.
Vauthier-Galle, *André,* sculptor, medalist,
* 2.8.1818 Paris, † 5.5.1899 Paris – F
⊡ Lami 19.Jh. IV; ThB XXXIV.
Vauthier-Gaudfernan, *Marie-Louise*
(Neuwirth II) → **Gaudfernau,** *Louise-Marie*
Vauthrin, *Ernest Germain,* landscape
painter, marine painter, * 1900
Rochefort-sur-Mer (Charente-Maritime)
– F ⊡ Bénézit.
Vautibault, *Gilbert de* → **Pascal**
Vautier (Uhrmacher-Familie) (ThB
XXXIV) → **Vautier,** *Abraham*
Vautier (Uhrmacher-Familie) (ThB
XXXIV) → **Vautier,** *Daniel (1654)*
Vautier (Uhrmacher-Familie) (ThB
XXXIV) → **Vautier,** *Daniel (1683)*
Vautier (Uhrmacher-Familie) (ThB
XXXIV) → **Vautier,** *Gilles*
Vautier (Uhrmacher-Familie) (ThB
XXXIV) → **Vautier,** *Isaac*
Vautier (Uhrmacher-Familie) (ThB
XXXIV) → **Vautier,** *Loys*
Vautier (Uhrmacher-Familie) (ThB
XXXIV) → **Vautier,** *Rachel*
Vautier → **Vauthier** (1781)
Vautier, *Abraham,* clockmaker, * 1563,
† before 1600 – F ⊡ ThB XXXIV.
Vautier, *Alexis,* painter, graphic artist,
* 20.2.1870 Grandson, l. before 1940
– CH, CZ ⊡ ThB XXXIV.
Vautier, *André (1595),* goldsmith,
* 25.7.1595 Genf, † 2.11.1664 – CH
⊡ Brun III.
Vautier, *André (1861)* (Vautier,
André), landscape painter,
* 11.7.1861 Paris, l. before 1940 – F
⊡ Edouard-Joseph III; ThB XXXIV.
Vautier, *Antoine,* goldsmith, * 26.9.1725
Genf, † 6.11.1795 – CH ⊡ Brun III.
Vautier, *Ben* (ContempArtists; KVS) →
Vautier, *Benjamin* (1935)
Vautier, *Benjamin (1829)* (Vautier,
Benjamin), genre painter, illustrator,
master draughtsman, * 27.4.1829
or 24.4.1829 Morges, † 25.4.1898
Düsseldorf – CH, D ⊡ DA XXXII;
ELU IV; Flemig; Ries; ThB XXXIV.
Vautier, *Benjamin (1895)* (Vautier,
Benjamin (der Jüngere)), painter,
* 29.12.1895 Genf, † 2.2.1974 Genf
– CH ⊡ Edouard-Joseph III; LZSK;
Plüss/Tavel II; Plüss/Tavel Nachtr.;
ThB XXXIV; Vollmer V.
Vautier, *Benjamin (1935)* (Vautier, Ben),
painter, conceptual artist, * 18.7.1935
Neapel – I, F, CH ⊡ ContempArtists;
KVS.
Vautier, *Charles,* goldsmith, * about 1736,
l. 1793 – F ⊡ Nocq IV.
Vautier, *D.,* master draughtsman, painter,
f. 1601 – GB ⊡ ThB XXXIV.
Vautier, *Daniel (1654),* clockmaker,
f. 1654 – F ⊡ ThB XXXIV.
Vautier, *Daniel (1683),* goldsmith, f. 1683
– F ⊡ ThB XXXIV.
Vautier, *Gilles,* clockmaker, f. 1558,
† 1577 – F ⊡ ThB XXXIV.
Vautier, *Hans,* painter, * 17.4.1891 Zürich
† 15.7.1979 Zürich – CH ⊡ LZSK;
Plüss/Tavel II.
Vautier, *Isaac,* ornamental draughtsman,
f. 1641 – F ⊡ ThB XXXIV.
Vautier, *Jean-Antoine* → **Vautier,** *Antoine*
Vautier, *Karl,* painter, * 1860
Düsseldorf, l. before 1940 – CH, D
⊡ ThB XXXIV.
Vautier, *Louis,* sculptor, f. 27.4.1720,
l. 31.1.1735 – F ⊡ Lami 18.Jh. II.

Vautier, *Loys,* clockmaker, f. about 1598,
† 1638 – F ⊡ ThB XXXIV.
Vautier, *Max,* architect, * 1825 Paris,
† before 1907 – F ⊡ Delaire.
Vautier, *Nicolas,* bell founder, f. 1506,
l. 1510 – CH ⊡ Brun III.
Vautier, *Otto (1863),* figure painter,
portrait painter, landscape painter,
* 9.9.1863 Düsseldorf, † 13.11.1919
Genf – CH, D, F ⊡ Edouard-Joseph III;
Schurr VI; ThB XXXIV.
Vautier, *Otto (1894),* painter, graphic
artist, * 1894 Genf, † 1918 – CH
⊡ Edouard-Joseph III; Vollmer V.
Vautier, *Pierre* (Vautier, Pierres),
goldsmith, * 4.8.1718 Genf, † 16.8.1750
– CH ⊡ Brun III.
Vautier, *Pierres* (Brun, SKL III, 1913) →
Vautier, *Pierre*
Vautier, *Rachel,* clockmaker, f. 1618,
l. 1639 – F ⊡ ThB XXXIV.
Vautier, *Raul* → **Vautier,** *Rotlí*
Vautier, *Renée,* sculptor, decorator,
* 23.2.1900 Paris – F ⊡ Bénézit;
Edouard-Joseph III; ThB XXXIV;
Vollmer V.
Vautier, *Robert,* architect, f. 1550, l. 1559
– F ⊡ ThB XXXIV.
Vautier, *Rollin,* building craftsman,
* Béziers or Verdun, f. 1427, l. 1430
– E, F ⊡ ThB XXXIV.
Vautier, *Rosina* → **Viva,** *Rosina*
Vautier, *Rotlí,* master draughtsman,
f. 1424, l. 1430 – R ⊡ Ráfols III.
Vautier, *Thomas,* goldsmith, f. 1779,
l. 1793 – F ⊡ Nocq IV.
Vautier-Spiritosa, *Rosina* → **Viva,** *Rosina*
Vautin, *N.,* portrait painter, f. 1845,
l. 1846 – USA ⊡ Groce/Wallace.
Vautrain, *Toussaint,* sculptor, f. 17.10.1763
– F ⊡ Lami 18.Jh. II.
Vautrain, *Vincent,* goldsmith, * about 1671
Paris, † 2.1.1734 – F, CH ⊡ Brun III.
Vautrin (Gerard (Madame) (1773)), flower
painter, porcelain painter, f. 1773,
l. 1783 – F ⊡ Pavière II.
Vautrin, *François (1566),* painter, f. 1566
– F ⊡ ThB XXXIV.
Vautrin, *François (1760),* faience
maker, f. about 1760, l. 1766 – F
⊡ ThB XXXIV.
Vautrin, *Gérard* → **Vatrin,** *Gérard*
Vautrin, *Jeanne-Josephine,* porcelain
painter, * Paris, f. before 1878, l. 1881
– F ⊡ Neuwirth II.
Vautrin, *Nicolas,* cabinetmaker, * 1757
Doulevant-le-Château, l. 1811 – F
⊡ ThB XXXIV.
Vautrinot, *Madolin,* painter, * 17.6.1913
Egg Harbor (New Jersey) – USA
⊡ Falk.
Vautroillier, *James,* clockmaker,
f. 1605 1631, l. 1631 – GB, NL
⊡ ThB XXXIV.
Vautrollier, *Thomas,* printmaker,
bookbinder(?), f. about 1562, l. 1587
– GB ⊡ ThB XXXIV.
Vautron, *Nicolas,* glass painter,
* about 1539, † 15.7.1609 – CH
⊡ ThB XXXIV.
Vautron, *Noë,* painter, f. 1645 – F
⊡ ThB XXXIV.
Vauvillé, *Armand Xavier,* painter,
* 21.5.1814 Varennes (Oise) – F
⊡ ThB XXXIV.
Vauvrecy → **Ozenfant,** *Amédée*
Vaux, *André-Thibault de* → **Devaux,**
André-Thibaut

Vaux, *Calvert,* landscape gardener,
* 20.12.1824 London, † 19.11.1895
Bath Beach (New York) or Bensonhurst
(New York) – USA ⊡ DA XXXII;
EAAm III; ThB XXXIV.
Vaux, *Francis G.,* sculptor, f. before 1894
– USA ⊡ Hughes.
Vaux, *J.,* landscape painter,
f. 1797, l. 1798 – GB ⊡ Grant;
Waterhouse 18.Jh.
Vaux, *Jehan de* → **Devaux,** *Jehan*
Vaux, *Jehan de (1369),* architect, f. 1369
– F ⊡ Audin/Vial II.
Vaux, *Louis,* decorative painter, illustrator,
fresco painter, † 3.1918 Leysin – GB, F
⊡ Bénézit; ThB XXXIV.
Vaux, *Marc,* painter, * 1932 Swindon
(Wiltshire) – GB ⊡ Spalding;
Vollmer VI; Windsor.
Vaux, *Martin de* → **Devaux,** *Martin*
Vaux, *Thérèse de* → **Devaux,** *Thérèse*
Vaux, *William Sansom,* architect,
* 1.4.1872, † 23.7.1908 – USA
⊡ Tatman/Moss.
Vaux-Bidon, *Amélie de* (Neuwirth II;
Schidlof Frankreich) → **Vaux-Bidon,**
Amélie
Vaux-Bidon, *Amélie* (Vaux-Bidon, Amélie
de), portrait painter, porcelain painter,
enamel painter, * Périgueux, f. before
1875, l. 1889 – F ⊡ Neuwirth II;
Schidlof Frankreich; ThB XXXIV.
Vaux-Rose, *Jacques Friquet de* →
Friquet, *Jacques*
Vauzelle, *Jean Lubin,* architectural
painter, genre painter, landscape painter,
illustrator, lithographer, * 16.2.1776
Angerville-la-Gâte, l. 1837 – F
⊡ Delouche; ThB XXXIV.
Vauzelles, *Antoine de,* goldsmith, f. 1546
– F ⊡ Audin/Vial II.
Vauzelles, *Jacques de,* goldsmith, f. 1548,
l. 1568 – F ⊡ Audin/Vial II.
Vauzelles, *Jean de,* goldsmith, f. 1539,
l. 1574 – F ⊡ Audin/Vial II; Nocq IV.
Vauzelles, *Nicolas de,* goldsmith, f. 1554,
l. 1588 – F ⊡ Audin/Vial II.
Vauzelles, *Pierre de,* goldsmith, f. 1543,
l. 1551 – F ⊡ Audin/Vial II.
Vauzelles, *Thibault de,* goldsmith,
f. after 1551, † before 10.4.1598 – F
⊡ Nocq IV.
Vávak, *Joseph,* landscape painter,
watercolourist, * 4.5.1899 Wien, l. 1940
– A, USA ⊡ Dickason Cederholm; Falk;
Fuchs Geb. Jgg. II; Vollmer V.
Vavasseur, porcelain painter, flower
painter, * 1731, l. 1770 – F
⊡ Pavière II; ThB XXXIV.
Vavassore, *Florio,* form cutter(?),
printmaker, wood engraver, f. about
1530 – I ⊡ DEB XI.
Vavassore, *Giov. Andrea* (Vavassore,
Giovanni Andrea), form cutter,
printmaker, cartographer, f. about 1510,
l. 1572 – I ⊡ DEB XI; ELU IV;
ThB XXXIV.
Vavassore, *Giovanni Andrea* (DEB XI;
ELU IV) → **Vavassore,** *Giov. Andrea*
Vavassore, *Zoan Andrea* → **Vavassore,**
Giov. Andrea
Vavassori, *Florio* → **Vavassore,** *Florio*
Vavassori, *Giovanni Andrea* → **Vavassore,**
Giov. Andrea
Vaverková, *Alice,* painter, f. 1851 – SK
⊡ Toman II.
Vavik, *Brynhild,* ceramist, * 8.11.1944
Frøya – N ⊡ NKL IV.
Vavilin, *Aleksej Grigor'evič,* painter,
* 26.3.1903 Penza – RUS
⊡ ChudSSSR II.

Vavilov, Stepan, icon painter, f. 1664
– RUS ⌑ ChudSSSR II.

Vavilova, Galina Vasil'evna, artist,
* 29.4.1927 Moskau – RUS
⌑ ChudSSSR II.

Vavilyna, Elena, painter, * 1901 Brăila
– RO ⌑ ThB XXXIV; Vollmer V.

Vavok, Lui (ChudSSSR II) → **Vavoq**,
Louis François

Vavoka, Lui → **Vavoq**, Louis François

Vavoq (Teppichwirker-Familie) (ThB
XXXIV) → **Vavoq**, François

Vavoq (Teppichwirker-Familie) (ThB
XXXIV) → **Vavoq**, Jean

Vavoq (Teppichwirker-Familie) (ThB
XXXIV) → **Vavoq**, Jean-Bapt.

Vavoq (Teppichwirker-Familie) (ThB
XXXIV) → **Vavoq**, Jean Louis

Vavoq (Teppichwirker-Familie) (ThB
XXXIV) → **Vavoq**, Louis François

Vavoq, François, painter, tapestry
weaver (?), * 1761 Paris, † 4.8.1821
Paris – F ⌑ ThB XXXIV.

Vavoq, Jean, tapestry weaver, * about
1643, l. 1693 – F ⌑ ThB XXXIV.

Vavoq, Jean-Bapt., tapestry weaver,
* about 1675, l. 1693 – F
⌑ ThB XXXIV.

Vavoq, Jean Louis, tapestry weaver,
f. 1720, † 25.1.1765 München-Au –
D, F ⌑ ThB XXXIV.

Vavoq, Louis → **Vavoq**, Louis François

Vavoq, Louis François (Vavok,
Lui), tapestry weaver, f. 1716,
† 12.11.1750 München-Au – RUS,
D, F ⌑ ChudSSSR II; ThB XXXIV.

Vavoque, Louis → **Vavoq**, Louis François

Vavpotič, Bruno, watercolourist,
* 5.11.1904 Prag – SLO ⌑ ELU IV.

Vavpotič, Ivan, book illustrator, painter,
* 21.2.1877 Kamnik, † 11.1.1943
Ljubljana – SLO ⌑ ELU IV;
ThB XXXIV; Vollmer V.

Vavra, Frank J. (Falk) → **Vavra**, Frank
Joseph

Vavra, Frank Joseph (Vavra, Frank J.),
painter, decorator, * 19.3.1898 St. Paul
(Nebraska), † 1967 Denver (Colorado)
– USA ⌑ Falk; Samuels.

Vávra, František, painter, * 5.1894
Frenštát pod Radhoštem, † 12.5.1942
Kroměříž – CZ ⌑ Toman II.

Vávra, Jan, sculptor, * 1903 Hořice – CZ
⌑ Toman II.

Vávra, Jan Hilbert, painter, sculptor,
* 9.4.1888 Prag, † 9.1.1950 Prag – CZ
⌑ Toman II.

Vávra, Karel (1879) (Vavra,
Karl), architect, graphic artist,
landscape painter, * about 1879 or
20.7.1879 Prag, l. 1943 – CZ, A
⌑ Fuchs Maler 19.Jh. Erg.-Bd II;
Toman II.

Vávra, Karel (1884), painter, * 16.5.1884
Prag – CZ ⌑ Toman II.

Vávra, Karel (1914), medalist, sculptor,
* 14.9.1914 Ostrava – CZ ⌑ Toman II.

Vavra, Karl (Fuchs Maler 19.Jh. Erg.-Bd
II) → **Vávra**, Karel (1879)

Vavra, Kathleen H., painter, designer,
f. 1936 – USA ⌑ Falk.

Vávra, Leopold, architect, * Neweklau,
f. 1774, l. 1775 – CZ ⌑ ThB XXXIV;
Toman II.

Vávra, Lukáš, painter, f. 1801 – CZ
⌑ Toman II.

Vávra, Martin (Toman II) → **Wávra**,
Martin

Vávra, Miloslav, sculptor, * 10.1.1878
Hořice, l. 1926 – CZ ⌑ Toman II.

Vávra, Viktor Václav, master draughtsman,
graphic artist, * 5.3.1869 Prešov,
† 13.8.1929 Prag – CZ ⌑ Toman II.

Vavra, Vjačeslav Michajlovič, stage
set designer, * 12.6.1920 Petrograd,
† 11.4.1964 Moskau – RUS
⌑ ChudSSSR II.

Vavra-Aspetsberger, Inge →
Aspetsperger, Inge

Vavra-Aspetsberger, Inge, painter, graphic
artist, sculptor, * 3.4.1942 Augsburg
– D, A ⌑ Fuchs Maler 20.Jh. IV.

Vavrečková, Božena, painter, * 15.2.1913
Brno – CZ ⌑ Toman II.

Vavrejn, Bohuslav, painter, * 6.1.1925
Podplaz (Ungarn) – CZ ⌑ Toman II.

Vavrik, Erzsébet → **Szarka**, Erzsébet
Vavrikné

Vavříková-Hartmanová, Božena, painter,
* 19.4.1901 Ústí nad Orlicí – CZ
⌑ Toman II.

Vavrin, Robert → **Bagrin**, Robert

Vavřina, Antonín, architect, f. 1929 – CZ
⌑ Toman II.

Vavřina, František, painter, master
draughtsman, * 29.5.1879 Kyšperk,
† 11.9.1935 Rájecký Teplice – CZ
⌑ Toman II.

Vavřina, Jan (1848), painter, * 1848
Hradec Králové, † 20.10.1881 Nový
Bydžov – CZ ⌑ Toman II.

Vavřina, Jan (1851) (Vavřina, Jan),
painter, f. 1851 – CZ ⌑ Toman II.

Vavřina, Jiří, painter, * 4.11.1944
Pardubice – CZ ⌑ ArchAKL.

Vavřina, Karel, painter, illustrator,
* 3.10.1884 Třebechovice, † 1.11.1929
Prag – CZ ⌑ Toman II.

Vavřinec (1463) (Toman II) → **Lorenz**
(1463)

Vavřinec z Klatov, miniature painter,
f. 1409 – CZ ⌑ Toman II.

Vavrný, Vojtěch, painter, f. 1663, l. 1667
– CZ ⌑ Toman II.

Vavro, Valér (Vavro, Valerian), sculptor,
* 30.1.1911 Piešťany – SK ⌑ Toman II.

Vavro, Valerian (Toman II) → **Vavro**,
Valér

Vavroušková, Dobroslava, painter,
* 2.1.1904 Přerov (Mähren) – CZ
⌑ Toman II.

Vavroušová, Božena, painter, * 26.3.1898
Mladá Boleslav, l. 1927 – CZ
⌑ Toman II.

Vavulin, Pavel, painter, f. 1865, l. 1882
– RUS ⌑ ChudSSSR II.

Vavysur, Will., copyist, f. 1490, l. 1491
– GB ⌑ Bradley III.

Vavysur, Willelmus → **Vavysur**, Will.

Vawgesack, Johann → **Vowsak**, Johann

Vawser, Charlotte, landscape painter,
f. 1837, l. 1875 – GB ⌑ Grant;
Johnson II; Wood.

Vawser, G. R. (1800) (Grant) → **Vawser**,
George Richard (1800)

Vawser, G. R. (1836) (Grant; Johnson II)
→ **Vawser**, George Robert (1836)

Vawser, George Richard (1800) (Vawser,
G. R. (1800); Vawser, George Robert
(1800)), landscape painter, * 1800,
† 1888 – GB ⌑ Grant; Mallalieu;
Wood.

Vawser, George Richard (1836) (Mallalieu)
→ **Vawser**, George Robert (1836)

Vawser, George Robert (1800) (Wood) →
Vawser, George Richard (1800)

Vawser, George Robert (1836) (Vawser,
George Richard (1836); Vawser, G.
R. (1836); Vawser, G. R. (Junior)),
landscape painter, f. 1836, l. 1875 – GB
⌑ Grant; Johnson II; Mallalieu; Wood.

Vawter, John William, painter, illustrator,
* 13.4.1871 Boone Country (Virginia),
† 11.2.1941 Nashville (Indiana) (?) –
USA ⌑ EAAm III; Falk.

Vawter, Mary Howey Murray, portrait
painter, landscape painter, * 30.1.1871
Baltimore (Maryland), † about 1950
– USA ⌑ Falk.

Vaxcillere → **Vaxillier**

Vaxellières → **Vaxillier**

Vaxeras, Guillem → **Vaixeras**, Guillem

Vaxeras, Huguet, architect, f. 1566 – E, F
⌑ Ráfols III.

Vaxeries, Francesc, gunmaker, f. 1677,
l. 1724 – E ⌑ Ráfols III.

Vaxillier, painter, f. 1758, l. 1793 – F
⌑ ThB XXXIV.

Vaxmann, Martin, sgraffito artist, f. 1630
– SK ⌑ Toman II.

Vaxmann, Martinus → **Axmann**, Martin

Vay, Leonhard, smith, f. 1743 – D
⌑ ThB XXXIV.

Vay, Miklós von (Baron), sculptor,
* 24.12.1828 Golop, † 28.1.1886 Golop
– H ⌑ ThB XXXIV.

Vay, Nikolaus von (Baron) → **Vay**, Miklós
von (Baron)

Vaya Arias, Daniel, painter, * 1936 Lima
– PE ⌑ EAAm IV.

Vayana, Nunzio, painter, illustrator,
* 28.8.1887 or 22.8.1878 Castelvetrano
(Sizilien), l. 1940 – USA, I ⌑ Falk;
Soria.

Vaye, N. L., ivory carver, f. 1786 – RUS
⌑ ThB XXXIV.

Vayedra Casabo, Francisco (Blas) →
Vayreda Casabó, Francesc

Vayenberghe, Van, sculptor, * 1756 (?),
† 3.7.1793 Paris – F ⌑ ThB XXXIV.

Vayllabrera, Pierre de, building
craftsman, * Cervara, f. 1469 – F, E
⌑ ThB XXXIV.

Vaymer, Enrico → **Waymer**, Enrico

Vaymer, Gio. Enrico → **Waymer**, Enrico

Vaymer, Giovanni Enrico (Schede Vesme
III) → **Waymer**, Enrico

Vaynat, Antoni, cabinetmaker, wood
designer, f. 1534 – E ⌑ Ráfols III.

Vayner, Lazar' Yakovlevich (Milner) →
Vajner, Lazar' Jakovlevič

Vaynman, Mikhail Abramovich →
Vajnman, Mojsej Abramovič

Vaynman, Moisei Abramovich (Milner) →
Vajnman, Mojsej Abramovič

Vayos → **Vágó**, Sándor

Vayra, Giovanni, landscape painter,
restorer, * 27.9.1879 Turin, † 5.3.1931
Turin – I ⌑ Comanducci V; DEB XI;
ThB XXXIV.

Vayrat, Pierre → **Veyrat**, Pierre

Vayreda, Bassols & Casabó (Ráfols III,
1954) → **Vayreda**, Joaquin

Vayreda, Bassols & Casabó (Ráfols III,
1954) → **Vayreda**, Mariano

Vayreda, Joaquin (Vayreda y Vila,
Joaquín; Vayreda Vila, Joaquín; Vayreda,
Bassols & Casabó; Vayreda Vila,
Joaquím), landscape painter, * 23.5.1843
Gerona, † 31.10.1894 Olot – E, F
⌑ Cien años XI; DA XXXII; Ráfols III;
Schurr IV; ThB XXXIV.

Vayreda, Mariano (Vayreda Vila, Mariano;
Vayreda, Bassols & Casabó; Vayreda
Vila, Marian), landscape painter,
* 1853 Olot, † 1903 Barcelona – E
⌑ Cien años XI; Ráfols III.

Vayreda Casabó, Francesc (Veyreda
Casabó, Francisco; Vayedra Casabo,
Francisco), painter, * 1888 Olot, † 1929
Olot – E ⌑ Blas; Cien años XI;
Ráfols III.

Vayreda Vila, *Joaquím* (Ráfols III, 1954)
→ **Vayreda,** *Joaquin*
Vayreda y Vila, *Joaquín* (DA XXXII) →
Vayreda, *Joaquin*
Vayreda Vila, *Joaquín* (Cien años XI) →
Vayreda, *Joaquin*
Vayreda Vila, *Marian* (Ráfols III, 1954)
→ **Vayreda,** *Mariano*
Vayreda Vila, *Mariano* (Cien años XI) →
Vayreda, *Mariano*
Vayringe, *Philippe*, clockmaker,
* 20.9.1684 Nouillonpont (Etain),
† 24.3.1746 Florenz – F, I
ㅁ ThB XXXIV.
Vayron, *Dominique*, painter, * 27.6.1950
– F ㅁ Bénézit.
Vays, *Joan*, goldsmith, f. 1607 – E
ㅁ Ráfols III.
Vaysada, *Karol*, landscape painter,
f. 11.1948 – SK ㅁ Toman II.
Vayson, *Paul* (Vayson, Paul Hippolyte),
genre painter, animal painter, landscape
painter, flower painter, * 4.12.1841 (?)
or 4.12.1842 Gordes (Vaucluse),
† 12.12.1911 or 13.12.1911 Paris –
F ㅁ Alauzen; Edouard-Joseph III;
Hardouin-Fugier/Grafe; Schurr II;
ThB XXXIV.
Vayson, *Paul Hippolyte* (Alauzen) →
Vayson, *Paul*
Vaysse, *Léonce*, landscape painter,
* 8.1.1844 Maligny (Yonne), l. 1894
– F ㅁ ThB XXXIV.
Vaysse, *Marie Léonce* → **Vaysse,** *Léonce*
Vaysse, *Rosalie*, portrait miniaturist,
* Paris, f. before 1799, l. 1801 – F
ㅁ Schidlof Frankreich; ThB XXXIV.
Vayssier, *Jean Lambert*, potter, modeller,
* 21.3.1920 Tilburg (Noord-Brabant)
– NL ㅁ Scheen II.
Vayssière, *Pierre*, clockmaker, f. 1625 – F
ㅁ Portal.
Vayula, *Salvatore de*, goldsmith, f. 1477
– I ㅁ ThB XXXIV.
Vaz, *Affonso*, stonemason, f. 30.12.1442
– P ㅁ Sousa Viterbo III.
Vaz, *Ana Maria*, ceramist, f. before 1969,
l. 1974 – P ㅁ Tannock.
Vaz, *Angelo Augusto Guimarães da
Cunha*, painter, sculptor, collagist,
* 1953 Vizela – P ㅁ Tannock.
Vaz, *Annette*, portrait painter, master
draughtsman, * 15.12.1905 Paris –
F ㅁ Bénézit; Edouard-Joseph III;
Vollmer V.
Vaz, *António*, painter, f. 1537, l. 1569 – P
ㅁ Pamplona V.
Vaz, *Diogo (1538)* (Vaz, Diogo), painter,
f. 24.11.1538, l. 11.1.1539 – P
ㅁ Pamplona V; ThB XXXIV.
Vaz, *Diogo (1594)*, painter, f. 1594,
l. 1623 – P ㅁ Pamplona V.
Vaz, *Diogo (1616)*, stonemason, f. 1616
– P ㅁ Sousa Viterbo III.
Vaz, *Euclides* (Vaz, Euclides da Silva),
sculptor, * 10.11.1910 or 1916 Ilhavo –
P ㅁ Pamplona V; Tannock; Vollmer V.
Vaz, *Euclides da Silva* (Pamplona V;
Tannock) → **Vaz,** *Euclides*
Vaz, *Fatima* (Vaz, Maria de Fatima
Guedes), painter, tapestry craftsman,
* 1946 Lissabon – P ㅁ Pamplona V;
Tannock.
Vaz, *Fernão*, architect, f. 5.3.1470 – P
ㅁ Sousa Viterbo III.
Vaz, *Gaspar (1490)*, painter, * Viseu,
† 1569 Viseu (?) – P ㅁ DA XXXII;
Pamplona V; ThB XXXIV.
Vaz, *Gaspar (1565)*, painter, † 1565
Lissabon – P ㅁ Pamplona V.

Vaz, *Gonçalo (1444)*, architect, f. 1444
– P ㅁ Sousa Viterbo III.
Vaz, *Gonçalo (1517)*, enchaser, f. 1517,
l. 1518 – P ㅁ Pamplona V.
Vaz, *Helena*, painter, * 1942 Lissabon – P
ㅁ Pamplona V.
Vaz, *Isolino* (Vaz, Isolino da Silva),
sculptor, pastellist, master draughtsman,
ceramist, * 1922 Vila Nova de Gaia
– P ㅁ Pamplona V; Tannock.
Vaz, *Isolino da Silva* (Tannock) → **Vaz,**
Isolino
Vaz, *Jaime*, painter, * 1872, † 1944 – P
ㅁ Cien años XI; Pamplona V.
Vaz, *João* (Vaz, João José), landscape
painter, master draughtsman,
watercolourist, * 9.3.1859 Setúbal,
† 15.2.1931 Lissabon – P
ㅁ Cien años XI; DA XXXII;
Pamplona V; Tannock; Vollmer V.
Vaz, *João José* (Pamplona V; Tannock) →
Vaz, *João*
Vaz, *Julio* (Vaz Júnior, Júlio; Vaz, Júlio
Alves de Sousa (Júnior)), sculptor,
* 3.8.1877 Lissabon, † 1923 or 1963
Lissabon – P ㅁ Pamplona V; Tannock;
Vollmer V.
Vaz, *Júlio Alves de Sousa* (Júnior)
(Tannock) → **Vaz,** *Julio*
Vaz, *Justino Joaquim da Costa*, collagist,
master draughtsman, * 1941 Lissabon
– P ㅁ Tannock.
Vaz, *Leonardo*, architect, f. 1517 – P
ㅁ Sousa Viterbo III; ThB XXXIV.
Vaz, *Manuel (1548)* (Vaz, Manuel),
painter, f. 1548, † 1597 – P
ㅁ Pamplona V; ThB XXXIV.
Vaz, *Manuel (1601)*, sculptor, f. 1601 – P
ㅁ Pamplona V.
Vaz, *Maria Laurentina Soares Barbedo de
Queirós*, artist, f. before 1970, l. 1974
– P ㅁ Tannock.
Vaz, *Maria de Fatima Guedes* (Tannock)
→ **Vaz,** *Fatima*
Vaz, *Martim* → **Vasques,** *Martim* (1438)
Vaz, *Martim*, architect, f. 23.12.1491 – P
ㅁ Sousa Viterbo III.
Vaz, *Miguel*, painter, f. 1610, † 1627 – P
ㅁ Pamplona V.
Vaz, *Nilson de Barros* → **Nilson**
Vaz, *Nuno*, architect, f. 2.11.1503,
l. 23.4.1515 – P ㅁ Sousa Viterbo III.
Vaz, *Oscar* (EAAm III) → **Vaz,** *Oscar
Antonio*
Vaz, *Oscar Antonio* (Vaz, Oscar), painter,
* 10.10.1909 Buenos Aires – RA
ㅁ EAAm III; Merlino.
Vaz, *Pero (1455)* (Vaz, Pero (1)),
stonemason, f. 23.4.1455 – P
ㅁ Sousa Viterbo III.
Vaz, *Pero (1473)* (Vaz, Pero), painter,
f. 8.7.1473, l. 1514 – P ㅁ Pamplona V;
ThB XXXIV.
Vaz, *Pero (1488)* (Vaz, Pero (2)), architect,
f. 3.11.1488 – P ㅁ Sousa Viterbo III.
Vaz, *Pero (1492)* (Vaz, Pero (3)),
stonemason, carpenter, f. 31.5.1492
– P ㅁ Sousa Viterbo III.
Vaz, *Pero (1540)*, painter, f. 1540, l. 1577
– P ㅁ Pamplona V.
Vaz, *Rui (1891)* (Vaz, Rui João Carlos de
Morais), painter, architect, caricaturist,
* 1891 Lissabon, † 1955 Lissabon – P
ㅁ Pamplona V; Tannock.
Vaz, *Rui (1940)*, painter, * 1940 Lissabon
– P ㅁ Pamplona V.
Vaz, *Rui João Carlos de Morais*
(Tannock) → **Vaz,** *Rui* (1891)
Vaz, *Rui de Morais* → **Vaz,** *Rui* (1891)

Vaz Dourado, *Fernão*, cartographer,
* 1520 or 1530 Indien, † about 1581
Indien – P, IND ㅁ DA XXXII.
Vaz Júnior, *Júlio* (Pamplona V) → **Vaz,**
Julio
Vaz Júnior, *Manuel*, painter, f. 1611,
† 1620 – P ㅁ Pamplona V.
Vaz Nunes da Costa, *Isaac*, portrait
painter, * 1.7.1834 Amsterdam (Noord-
Holland), † after 1858 Wien (?) – NL
ㅁ Scheen II.
Vaz Nunes da Costa, *Moses*, master
draughtsman, * 9.5.1807 Amsterdam
(Noord-Holland), † 22.9.1882 Amsterdam
(Noord-Holland) – NL ㅁ Scheen II.
Vaz Velho, *Antonio José*, engineer,
f. 12.10.1804 – P ㅁ Sousa Viterbo III.
Vaz-Vieira, *José*, painter, photographer,
* 1943 – P, USA ㅁ Pamplona V.
Vazano, *Gaspare* (Vazzano, Gaspare),
fresco painter, * 1550 (?) Gangi
(Nicosia), † 1630 (?) Gangi (Nicosia)
– I ㅁ PittItalSeic.
Vazcardo, *Juan*, sculptor, * 1584
Caparroso (Navarra), † 1653 Caparroso
(Navarra) – E ㅁ DA XXXII.
Vazel, *Blaise* → **Théobal,** *Blaise*
Vazel, *Jean*, goldsmith, f. 1662, l. 1682
– F ㅁ Audin/Vial II.
Vazel, *Louis*, goldsmith, f. 1662, l. 1682
– F ㅁ Audin/Vial II.
Vazel, *Thibaud*, glass artist, f. 1485,
l. 1493 – F ㅁ Audin/Vial II.
Važenin, *Sergej Fedorovič*,
medalist, * 1848, † 1883 – RUS
ㅁ ChudSSSR II.
Vazet, *Jean* → **Vazel,** *Jean*
Vazet, *Louis* → **Vazel,** *Louis*
Vazques, goldsmith, f. 1578 – E
ㅁ Ráfols III.
Vázques, *Juan*, calligrapher – E
ㅁ Cotarelo y Mori II.
Vázques, *Pedro*, calligrapher,
f. 1623, † before 1692 – E
ㅁ Cotarelo y Mori II.
Vázques Salgado, *Gregorio*,
calligrapher, f. 1616, l. 1620 – E
ㅁ Cotarelo y Mori II.
Vazquez → **Vazques**
Vázquez, painter, f. 1562 – P
ㅁ ThB XXXIV.
Vázquez, *Agustin*, painter, f. 1580, l. 1594
– E ㅁ ThB XXXIV.
Vázquez, *Alonso (1509)*, miniature painter,
f. 1509, l. 1515 – E ㅁ ThB XXXIV.
Vázquez, *Alonso (1565)* (Vásquez, Alonso;
Vazquez, Alonso), painter, * about 1565
Ronda, † before 24.5.1608 or 1607
Mexiko-Stadt – E, MEX ㅁ DA XXXII;
EAAm III; ELU IV; ThB XXXIV;
Toussaint.
Vázquez, *Alonso (1568)*, building
craftsman, * Santa María de Coiro
(Mazaricos), f. 28.6.1568 – E
ㅁ Pérez Costanti; ThB XXXIV.
Vázquez, *Alonso (1598)*, painter,
* Belalcázar, f. 1598, l. 1622 – E
ㅁ ThB XXXIV.
Vázquez, *Amaro*, painter, sculptor,
f. 1593, † 1628 or 5.9.1631 Sevilla
– E ㅁ ThB XXXIV.
Vázquez, *Angel Ferrant* → **Ferrant
Vázquez,** *Angel*
Vázquez, *Antonio (1483)*, painter,
* 1483 (?), l. 23.9.1563 – E
ㅁ ThB XXXIV.
Vazquez, *Frate Antonio (1513)*, miniature
painter, f. 1513, † 1533 Neapel – E
ㅁ ThB XXXIV.

Vázquez, *Antonio (1681),* calligrapher,
f. 12.7.1681, † 1699 – E
☐ Cotarelo y Mori II.

Vázquez, *Antonio (1800),* copper engraver,
f. 1797, l. 1855 – E ☐ Páez Rios III;
ThB XXXIV.

Vázquez, *Bartolomé* (Vásquez, Bartolomé),
silversmith, engraver, reproduction
engraver, goldsmith, * 1749 Córdoba,
† 1802 Madrid – E ☐ DA XXXII;
Páez Rios III; Ramirez de Arellano;
ThB XXXIV.

Vázquez, *Bautista* (der Ältere) →
Vázquez, *Juan Bautista* (1552)

Vázquez, *Claudina,* illuminator,
* Barcelona, f. 1888 – E ☐ Ráfols III.

Vázquez, *Diego (1514),* goldsmith,
f. 1514, l. 1539 – E ☐ ThB XXXIV.

Vázquez, *Diego (1539),* wood sculptor,
carver, f. 1539, l. 1558 – E
☐ ThB XXXIV.

Vazquez, *Diego (1571),* wood sculptor,
f. 21.11.1571 – E ☐ ThB XXXIV.

Vázquez, *Dolores,* portrait painter, f. 1890
– P ☐ Cien años XI.

Vázquez, *Domingo,* stonemason,
* Samos (Sarria), f. 12.6.1633 – E
☐ Pérez Costanti; ThB XXXIV.

Vázquez, *Fernando,* embroiderer,
f. 29.9.1555, † 14.4.1557 or 17.4.1557
– E ☐ Pérez Costanti; ThB XXXIV.

Vázquez, *Francisco (1536),* architect,
f. 1536 – E ☐ ThB XXXIV.

Vázquez, *Francisco (1593),* sculptor,
f. 1593 – E ☐ ThB XXXIV.

Vázquez, *Gabriel,* wood sculptor, carver,
f. 1644, l. 1646 – E ☐ ThB XXXIV.

Vázquez, *Gonzalo,* painter, gilder, f. 1559,
l. 1564 – E ☐ ThB XXXIV.

Vázquez, *Gregorio,* sculptor, f. 1561 – E
☐ ThB XXXIV.

Vazquez, *Gustavo,* painter, * 12.9.1943
Montevideo – ROU ☐ PlástUrug II.

Vázquez, *Ildefonso* → **Vázquez,** *Alonso*
(1565)

Vázquez, *Isabel,* knitter, f. 31.1.1578 – E
☐ Pérez Costanti.

Vázquez, *J.,* lithographer, f. 1870 – E
☐ Ráfols III.

Vázquez, *Jerónimo,* painter, * about
1529 Valladolid (?), l. 1572 – E
☐ ThB XXXIV.

Vázquez, *José,* copper engraver, * 1768
Córdoba, † 27.12.1804 Madrid – E
☐ Páez Rios III; ThB XXXIV.

Vázquez, *José Antonio,* sculptor, f. 1667,
l. 1679 – E ☐ ThB XXXIV.

Vázquez, *Fray José Manuel,* wood
sculptor, carver, marquetry inlayer,
* 28.3.1697 Granada, † 2.4.1765
Granada – E ☐ ThB XXXIV.

Vázquez, *José María* (Vásquez, José
María), painter, f. 1790, l. 1826 – MEX
☐ EAAm III; ThB XXXIV; Toussaint.

Vázquez, *Juan (1584),* wood sculptor,
f. 1584 – E ☐ ThB XXXIV.

Vázquez, *Fr. Juan* (1689) (Ramirez de
Arellano) → **Vázquez,** *Fray Juan* (1689)

Vázquez, *Fray Juan (1689)* (Vázquez,
Fr. Juan (1689)), sculptor, * 6.8.1689
Córdoba, † 22.10.1757 Córdoba – E
☐ Ramirez de Arellano; ThB XXXIV.

Vázquez, *Juan Bautista (1510)* (Vázquez,
Juan Bautista), sculptor, engraver,
* about 1510 Pelayos, † 12.6.1588
Llerena – E ☐ DA XXXII.

Vázquez, *Juan Bautista (1552)* (Vázquez,
Juan Bautista (el Viejo); Vázquez, Juan
Bautista (der Ältere)), sculptor, painter,
* Toledo or Sevilla, f. 10.1.1552,
† 1589 Sevilla – E ☐ Ortega Ricaurte;
ThB XXXIV.

Vázquez, *Lucas,* carver, f. 22.3.1697,
l. 1706 – E ☐ Pérez Costanti.

Vázquez, *Luís (1547),* painter, f. 1547
– E ☐ ThB XXXIV.

Vázquez, *Luís (1647),* sculptor, f. 1647
– E ☐ ThB XXXIV.

Vázquez, *Manuel,* painter, f. 1884 – E
☐ Cien años XI.

Vázquez, *Mariano* (Vásquez, Mariano),
painter, f. 1783, l. 1787 – MEX
☐ EAAm III; ThB XXXIV; Toussaint.

Vázquez, *Miguel,* painter, f. 1601 – E
☐ ThB XXXIV.

Vázquez, *Pedro (1681),* silversmith,
f. 1681 – E ☐ Pérez Costanti;
ThB XXXIV.

Vázquez, *Pedro (1758),* sculptor, f. 1758
– E ☐ ThB XXXIV.

Vázquez, *Pilar* (Vasquez, Pilar), painter,
sculptor, * 25.2.1924 Buenos Aires
– RA ☐ EAAm III; Merlino.

Vazquez, *Ulises,* painter, * 1892 – RCH
☐ EAAm III.

Vázquez, *Verísimo,* painter, f. 1883 – E
☐ Cien años XI.

Vázquez, *Víctor,* photographer, f. 1901
– USA ☐ ArchAKL.

Vázquez, *Xesús,* painter, * 1946 Orense
– E ☐ Calvo Serraller.

Vázquez Alonso, *Pedro,* painter,
f. 4.11.1589, † 1597 or 1598 – E
☐ Pérez Costanti; ThB XXXIV.

Vázquez de Arce y Ceballos, *Gregorio*
(Vásquez de Arche y Ceballos, Gregorio;
Vasquez de Arce y Ceballos, Gregorio),
painter, master draughtsman, * 9.5.1638
Santafé de Bogotá, † 1711 Santafé
de Bogotá – CO ☐ EAAm III;
ELU IV; Ortega Ricaurte; ThB XXXIV;
Vargas Ugarte.

Vázquez Bardina, *José* (Cien años XI) →
Vázquez Bardina, *Josep*

Vázquez Bardina, *Josep* (Vázquez
Bardina, José), painter, * 1893
Tarragona, l. 1915 – E ☐ Cien años XI;
Ráfols III.

Vázquez de la Barreda, *Gabriel,*
sculptor, f. about 1570, l. 1586 – E
☐ ThB XXXIV.

Vázquez y Boldún, *Luis,* painter, f. 1890
– E ☐ Cien años XI.

Vázquez Canonico, *Vicente* → **Canonico,**
Vicente Vázquez

Vázquez de Castro, *Antonio,* painter,
f. 16.5.1604, † before 6.1.1653 – E
☐ Pérez Costanti; ThB XXXIV.

Vázquez Ceballos, *Juan Bautista,*
painter, * 1630 Santafé de Bogotá,
† 1677 Santafé de Bogotá – CO
☐ Ortega Ricaurte; Vargas Ugarte.

Vázquez de Córdoba, *José,*
sculptor, f. 1674, l. 8.4.1683 – E
☐ Pérez Costanti; ThB XXXIV.

Vázquez Díaz, *Daniel* (Vásquez
Díaz, Daniel), painter, etcher,
* 15.1.1882 Riotinto (Huelva) or
Nerva, † 17.3.1969 Madrid – E
☐ Blas; Calvo Serraller; Cien años XI;
DA XXXII; Páez Rios III; ThB XXXIV;
Vollmer V.

Vázquez Díaz, *Francisco,* sculptor,
* Santiago de Compostela, f. before
1941, l. 1964 – E, USA ☐ ArchAKL.

Vázquez Garriga, *Matilde,* painter, master
draughtsman, * 1920 Barcelona – E
☐ Ráfols III.

Vázquez Guerra, *Juan,* painter,
f. 8.1.1610, l. 10.5.1625 – E
☐ Pérez Costanti; ThB XXXIV.

Vázquez y Hernández, *Juan Bautista
(1582)* (Vázquez y Hernández,
Juan Bautista (der Jüngere)),
sculptor, f. 30.4.1582, l. 1601 – E
☐ ThB XXXIV.

Vazquez Larrochette, graphic artist – E
☐ Páez Rios III.

Vázquez Luján, *Manuel,* painter,
* Manzanares, f. 1913 – E
☐ Ráfols III.

Vazquez Malaga, *María* (Vázquez
Málaga, María Araceli Palmira), painter,
* 22.2.1908 Barco de Avila – RA
☐ EAAm III; Merlino.

Vázquez Málaga, *María Araceli Palmira*
(Merlino) → **Vazquez Malaga,** *María*

Vázquez de Orxas, *Sebastián,* silversmith,
f. 26.10.1636, l. 23.8.1643 – E
☐ Pérez Costanti.

Vázquez Prada, *Ferran,* painter, f. 1901
– E ☐ Ráfols III.

Vázquez de Segovia, *Lorenzo,* architect,
* about 1450 Guadalajara (Spanien) (?),
† before 1515 – E ☐ DA XXXII;
ThB XXXIV.

Vázquez Ubach, *Nicanor,* painter, master
draughtsman, * 1870 Barcelona, l. 1896
– E ☐ Cien años XI; Ráfols III.

Vázquez Ubeda, *Carlos* (Cien años XI;
Ráfols III, 1954) → **Vázquez y Ubeda,**
Carlos

Vázquez y Ubeda, *Carlos* (Vázquez
Ubeda, Carlos), portrait painter, genre
painter, * 31.12.1869 Ciudad Real
(Spanien), † 30.8.1944 Barcelona
– E ☐ Cien años XI; Ráfols III;
ThB XXXIV.

Vázquez de Ulloa, *Juan,* silversmith,
f. 1668, l. 1690 – E ☐ Pérez Costanti;
ThB XXXIV.

Vazquez Uria, *Fausto Angel,* painter,
master draughtsman, * 7.3.1935 Buenos
Aires – RA ☐ EAAm III.

Vázquez de la Vega, *Juan,*
painter, * Lucena, f. 1591 – E
☐ Ramirez de Arellano; ThB XXXIV.

Vazquez y Viel, *Antonio,* engraver – E
☐ Páez Rios III.

Văzvăzov, *Laskar Emilov,* artisan, graphic
artist, * 18.6.1933 Stara Zagora – BG
☐ EIIB.

Vazzani, *Baldo,* goldsmith, founder,
* about 1560 Cortona, l. 1631 – I
☐ Bulgari I.2.

Vazzano, *Gaspare* (PittItalSeic) → **Vazano,**
Gaspare

Vazzeti, painter, f. 1844, l. 1846 – F
☐ Audin/Vial II.

Vdovíčev, *P.,* lithographer, f. 1820,
l. 1830 – RUS ☐ ChudSSSR II.

Vdovkin, *Michail Petrovič,* painter,
* 25.9.1923 Kujaš (Orenburg) – RUS
☐ ChudSSSR II.

Veach, *Florence Helen,* portrait painter,
* 23.5.1898 Sacramento (California),
† 11.6.1946 San Francisco (California)
– USA ☐ Hughes.

Veal, *Bill Hayward* → **Veal,** *Hayward*

Veal, *Hayward,* painter, * 28.1.1913
Eaglemont (Victoria) or Melbourne
(Victoria), † 1968 Sydney (New
South Wales) – AUS ☐ Robb/Smith;
Vollmer V.

Véal, *Jean,* painter, f. 1548 – F
☐ Audin/Vial II.

Veal, *Oliver,* illustrator, f. 1895 – GB
□□ Houfe.

Véal, *Pierre,* painter, f. 1548 – F
□□ Audin/Vial II.

Veal, *R. M.,* painter, f. 1839, l. 1847
– GB □□ Grant; Johnson II; Wood.

Veal, *Wilfred Hayward* → **Veal,** *Hayward*

Veale, sculptor, * Plympton St. Mary (?),
f. 1725 – GB □□ Gunnis.

Veale, *H. G.,* architect, * 1868, † before
20.2.1925 – GB □□ DBA.

Veale, *John Richard of Plymouth,* sculptor,
f. 1747, l. 1774 – GB □□ Gunnis.

Veale of Plympton St. Mary → **Veale**

Veall, *James Read,* architect, * 1824 or
1825, † 1898 – GB □□ DBA.

Véalle, *Denis,* goldsmith, f. 26.1.1681 – F
□□ Nocq IV.

Véalle, *Guillaume,* goldsmith, f. 25.1.1716,
† before 11.8.1750 St. Germain-le-Vieil
– F □□ Mabille; Nocq IV.

Véalle, *Jean-Guillaume,* goldsmith,
* before 10.5.1722, l. 1776 – F
□□ Mabille; Nocq IV.

Véalle, *Jean-René,* goldsmith, f. 13.1.1757,
l. 10.10.1777 – F □□ Nocq IV.

Veasey, *Thomas,* landscape painter,
* about 1820 (?) Maine (?) – USA
□□ Groce/Wallace.

Veau, *André,* armourer, f. 1476, l. 1513
– F □□ Audin/Vial II.

Veau, *Francesco,* decorative painter,
* 1757 Pavia (?), † 1768 – I
□□ ThB XXXIV.

Veau, *Gillet,* armourer, f. 1529, l. 1545
– F □□ Audin/Vial II.

Veau, *Guillaume (1528)* (Veau, Guillaume),
armourer, f. 1528, l. 1529 – F
□□ Audin/Vial II.

Veau, *Guillaume (1545),* goldsmith,
f. 1545, l. 1556 – F □□ Audin/Vial II.

Veau, *Loys,* miniature painter, f. 1605,
l. 1609 – F □□ Brune; ThB XXXIV.

Veau, *Philippe* → **Beau,** *Philippe*

Veaux, *Jacques Martial de* → **Deveaux,**
Jacques-Martial

Veaux, *James de* (ThB XXXIV) →
Deveaux, *James*

Veaux, *Pierre Antoine,* ebony
artist, * 1738, † 25.3.1784 – F
□□ Kjellberg Mobilier; ThB XXXIV.

Vebate, *Stefano da* (Brun, SKL III, 1913)
→ **Stefano da Vebate**

Vebell, *Edward T.,* illustrator, * 1921
Chicago (Illinois) – USA □□ Samuels.

Veber, *Agate* (ChudSSSR II) → **Veeber,**
Agate

Veber, *Bendt* (Veber, Bendt Evald Andres),
painter, * 5.6.1925 Odense, † 19.3.1995
Odense – DK □□ Weilbach VIII.

Veber, *Bendt Evald Andres* (Weilbach
VIII) → **Veber,** *Bendt*

Véber, *Ernő,* painter, * 1869 Pest, l. 1894
– H □□ MagyFestAdat.

Veber, *Fedor,* etcher, f. 1873, l. 1875
– RUS □□ ChudSSSR II.

Veber, *Franz Xaver* → **Weber,** *Franz
Xaver*

Veber, *Genrich Genrichovič,* faience
maker, * 4.3.1932 Leningrad – RUS
□□ ChudSSSR II.

Veber, *German-Fridrich* (ChudSSSR II) →
Wäber, *Hermann Friedrich*

Veber, *Giov. Zanobio* → **Weber,** *Giov.
Zanobio*

Veber, *Iogann Georg* (ChudSSSR II) →
Weber, *Johann Georg (1714)*

Veber, *Jakov Jakovlevič,* painter,
* 6.8.1870 Ščerbakovka, † after 1941
– RUS □□ ChudSSSR II.

Veber, *Jean,* painter, master draughtsman,
lithographer, illustrator, * 13.2.1864
or 1868 Paris, † 28.11.1928 Paris –
F □□ Edouard-Joseph III; Schurr I;
Schurr III; ThB XXXIV.

Veber, *Jean Pierre,* painter, master
draughtsman, etcher, wood
carver, * 15.5.1912 Paris – F
□□ Edouard-Joseph III; Vollmer V.

Veber, *Kuno Bernchardovič* (ChudSSSR II)
→ **Veeber,** *Kuno*

Veber, *Lorenzo Maria* → **Weber,** *Lorenzo
Maria*

Veber, *Renal'do Viktorovič* (ChudSSSR II)
→ **Veeber,** *Renaldo*

Veber, *Ursula,* painter, graphic
artist, * 1953 Sindelfingen – A
□□ Fuchs Maler 20.Jh. IV.

Vec, *Bertrand,* cabinetmaker, f. 1590 – F
□□ Audin/Vial II.

Vecchi, *Donato,* wood sculptor,
* Bagnoli Irpino, f. 1651, l. 1671 –
I □□ ThB XXXIV.

Vecchi, *Eligio de* (De Vecchi, Eligio),
silversmith, f. 9.8.1720, l. 1758 – I
□□ Bulgari I.3/II; Bulgari III.

Vecchi, *Ferruccio,* sculptor, * 21.4.1894
Sant' Aberto, l. 1940 – I □□ Panzetta.

Vecchi, *Filippo,* painter, f. 1567, l. 1574
– I □□ ThB XXXIV.

Vecchi, *Gaspare de* (De Vecchi, Gaspare),
architect, f. 19.8.1624, † after 3.7.1643
– I □□ ThB XXXIV.

Vecchi, *Gianluigi,* painter, * 9.4.1911
Verona – I □□ Comanducci V.

Vecchi, *Giov. Batt.,* quadratura painter,
f. before 1632 – I □□ ThB XXXIV.

Vecchi, *Giovanni de (1536)* (Vecchi,
Giovanni Liso de; De' Vecchi, Giovanni
(1536)), painter, * 1536 or 1537 Borgo
Sansepolcro, † 13.4.1615 Rom – I
□□ DA XXXII; DEB XI; PittItalCinqec;
ThB XXXIV.

Vecchi, *Giovanni de (1659)* (De Vecchi,
Giovanni (1659)), goldsmith, * 1659
Rom (?), † before 5.6.1715 – I
□□ Bulgari I.1.

Vecchi, *Giovanni (1701),* cabinetmaker,
f. 1701 – I □□ ThB XXXIV.

Vecchi, *Giovanni Liso de* (DA XXXII) →
Vecchi, *Giovanni de (1536)*

Vecchi, *Giuseppe (1683)* (Vecchi, Giuseppe
(1)), goldsmith, f. 1683, l. 1716 – I
□□ Bulgari I.2.

Vecchi, *Giuseppe (1741)* (Vecchi,
Giuseppe (2)), goldsmith, f. 1741 (?)
– I □□ Bulgari IV.

Vecchi, *Luigi,* painter, * 23.3.1827 Pavia,
† 1876 Pavia – I □□ Comanducci V.

Vecchi, *Stefano de,* painter, f. 1.6.1494,
l. 1517 – I □□ ThB XXXIV.

Vecchi, *Vecchio,* goldsmith, f. 1600,
† 12.9.1603 – I □□ Bulgari I.2.

Vecchia, *della* → **Vecchia,** *Pietro della*

Vecchia, *Alessandro della* (Della Vecchia,
Alessandro), goldsmith, f. 1527 – I
□□ Bulgari I.

Vecchia, *Gaspare* → **Vecchio,** *Gaspare*

Vecchia, *Marco* → **Veglia,** *Marco*

Vecchia, *Pietro della* (Dela Vecchia,
Pietro; Muttoni, Pietro (1603); Muttoni,
Pietro (1605)), painter, * 1602 or 1605
or 1603 Venedig or Vicenza, † 6.9.1678
Venedig – I □□ DA XXXII; DEB VIII;
PittItalSeic; ThB XXV.

Vecchia, *Valeria* (Vecchia Rossi, Valeria),
etcher, painter, * 16.2.1913 Neapel – I
□□ Comanducci V; DEB XI; Servolini;
Vollmer V.

Vecchia Rossi, *Valeria* (Servolini) →
Vecchia, *Valeria*

Vecchiarelli, *Pietro,* architect, f. about
1639 – I □□ ThB XXXIV.

Vecchiati, *Pompeo,* painter, master
draughtsman, linocut artist, * 4.10.1911
Savignano sul Panaro – I □□ Servolini;
Vollmer V.

Vecchietta (D'Ancona/Aeschlimann; ELU
IV; PittItalQuattroc) → **Vecchietta,**
Lorenzo di Pietro

Vecchietta, *la* → **Rossi,** *Giovan Francesco*

Vecchietta, *Il* → **Vecchietta,** *Lorenzo di
Pietro*

Vecchietta, *Lorenzo di Pietro* (Vecchietta,
Lorenzo di Pietro di Giovanni;
Lorenzo di Pietro; Vecchietta), painter,
sculptor, founder, silversmith, architect,
* 11.8.1410 Castiglione di Val d'Orcia
or Siena (?), † 6.6.1480 Siena – I
□□ DA XXXII; D'Ancona/Aeschlimann;
DEB VII; ELU IV; PittItalQuattroc;
ThB XXXIV.

Vecchietta, *Lorenzo di Pietro di Giovanni*
(DA XXXII) → **Vecchietta,** *Lorenzo di
Pietro*

Vecchietti, *Emil,* architect, painter, * about
1830 Padua, † 1901 Split – HR, I
□□ ELU IV.

Vecchietto, *Paolo,* goldsmith, f. 25.6.1517
– I □□ Bulgari I.2.

Vecchii, *Gaspare de* → **Vecchi,** *Gaspare
de*

Vecchino, *il* → **Andrea di Francesco di
Bartolomeo di Vestro**

il Vecchio → **Moroder,** *Ludwig*

Vecchio, *il* → **Muttoni,** *Bernadino*

Vecchio, *il* → **Portogalli,** *Alessandro*

Vecchio, *il* → **Rossi,** *Girolamo (1632)*

Vecchio, *Adolfo José del* (Del Vecchio,
Adolfo Jose), architect, * 1849, † 1927
– BR □□ Cavalcanti II.

Vecchio, *Andrea di Nicolò,* goldsmith,
engraver, * Viterbo, f. 26.3.1447,
l. 27.4.1472 – I □□ Bulgari I.2.

Vecchio, *Balthasar,* sculptor, f. 1693 – D
□□ ThB XXXIV.

Vecchio, *Beniamino Del* (ThB XXXIV) →
DelVecchio, *Beniamino*

Vecchio, *Crescenzo dell* (DEB XI) →
DelVecchio, *Crescenzo*

Vecchio, *Francesco* → **Libri,** *Francesco
dai (1452)*

Vecchio, *Gaspare,* master draughtsman,
f. about 1688 – I □□ DEB XI;
ThB XXXIV.

Vecchio, *José de Carvalho del*
(Del Vecchio, José de Carvalho),
painter, f. 1936, † 31.7.1940 – BR
□□ Cavalcanti II.

Vecchio, *Louis,* painter, sculptor,
* 24.8.1879 New York, l. 1913 – USA
□□ Falk.

Vecchio, *Luigi,* sculptor, * 1893 Santa
Cristina di Bissone, † 1977 Santa
Margherita Ligure – I □□ Panzetta.

Vecchio, *Michele,* painter, f. 1764 – I
□□ DEB XI; ThB XXXIV.

Vecchio, *Noemi* (Del Vecchio,
Noemi), painter, sculptor,
* Buenos Aires, f. 1969 – RA
□□ Gesualdo/Biglione/Santos.

Vecchio, *Sarah del* (Del Vecchio, Sarah),
painter, * Rio de Janeiro, f. 1904 – BR
□□ Cavalcanti II.

Vecchio, *Vico di Domenico del,* goldsmith,
f. 29.6.1437 – I □□ ThB XXXIV.

Vecchio Bolognese, *il* → **Aimo,** *Domenico*

Vecchio Bresciano, *il* → **Gandini,** *Antonio*

Vecchio da Medicina, *il* → **Ghelli,**
Francesco

vecchio di S. Bernardo, *il* → **Menzocchi,**
Francesco

Vecchio di San Bernardo → **Menzocchi,** *Francesco*

Vecchioli, *Felipe,* landscape painter, * 29.10.1892 Ciudad Eva Perón, † 16.12.1945 Buenos Aires – RA ▭ Merlino.

Vecchioli, *Francisco,* painter, * 1892 La Plata, † 1945 Buenos Aires – RA, E ▭ Cien años XI; EAAm III.

Vecchione, *Bartolommeo,* architect, f. 1760, l. about 1766 – I ▭ ThB XXXIV.

Vecchione, *Gabriele,* painter, * 4.6.1887 Benevento, † 7.11.1958 Neapel – I ▭ Comanducci V.

Vecchione, *Pietro,* woodcutter, illustrator, bookplate artist, * 13.10.1920 Pagani (Salerno) – I ▭ Servolini.

Vecchioni, *Bartolommeo* → **Vecchione,** *Bartolommeo*

Vecchioni, *Giuseppe,* master draughtsman, f. 1725 – I ▭ DEB XI; ThB XXXIV.

Veccia, *Antonio,* goldsmith, f. 1640, l. 27.10.1653 – I ▭ Bulgari I.2.

Vecelius, *Caesar* → **Vecellio,** *Cesare*

Vecelli, *P. Francesco,* architect, † 1759 – I ▭ ThB XXXIV.

Vecellio → **Tizian**

Vecellio, *Cesare,* painter, ornamental draughtsman, * 1521 Pieve di Cadore, † 2.3.1601 Venedig – I ▭ DA XXXII; DEB XI; ThB XXXIV.

Vecellio, *Fabrizio,* painter, * about 1520 Pieve di Cadore, † 1576 – I ▭ DEB XI; ThB XXXIV.

Vecellio, *Florio,* painter (?), * 28.1.1938 Cortina d'Ampezzo – I ▭ Comanducci V.

Vecellio, *Francesco,* painter, * about 1475 Pieve di Cadore, † about 1560 or 1560 Pieve di Cadore – I ▭ DA XXXII; DEB XI; PittItalCinqec; ThB XXXIV.

Vecellio, *Marco,* painter, * 1545 Pieve di Cadore, † 1611 Venedig – I ▭ DA XXXII; DEB XI; ThB XXXIV.

Vecellio, *Orazio,* painter, * about 1515 Venedig, † before 23.10.1576 Venedig – I ▭ DA XXXII; ThB XXXIV.

Vecellio, *Tiziano* (1477) (DEB XI; Schede Vesme III; ThB XXXIV) → **Tizian**

Vecellio, *Tiziano (1570),* painter, * about 1570 Venedig, † about 1650 Venedig – I ▭ DEB XI; ThB XXXIV.

Vecellio, *Tommaso,* painter, * about 1567 or 1567 or 14.12.1587 Pieve di Cadore, † 1629 Pieve di Cadore – I ▭ DEB XI; PittItalCinqec; ThB XXXIV.

Vecellus, *Caesar* → **Vecellio,** *Cesare*

Vecellus, *Thomas* → **Vecellio,** *Tommaso*

Večenaj, *Ivan,* painter, * 5.5.1920 or 5.8.1920 Gola kod Koprivnica – HR ▭ ELU IV; Jakovsky.

Večenaj, *Nikola,* painter, * 2.12.1935 Gotalovo (Podravina) – YU ▭ Jakovsky.

Večenaj, *Stiepan,* painter, * 24.12.1928 Gola – YU ▭ Jakovsky.

Večeřa, *Bohumil,* painter, * 27.8.1904 Radostín – CZ ▭ Toman II.

Večeřa, *Vlastimil,* sculptor, * 29.5.1921 Nové Veselí – CZ ▭ Toman II; Vollmer V.

Večeřík, *Václav* (Toman II) → **Wečžeržik,** *Wenzel*

Večerskij, *Julij Michajlovič,* graphic artist, * 16.6.1933 Moskau – RUS ▭ ChudSSSR II.

Vech, *Eugen,* graphic artist, painter, * 18.11.1908 Budapest – RO, H ▭ Barbosa.

Vechán, *Benito,* painter, f. 1853, l. 1854 – E ▭ Cien años XI.

Véchard, *Lucien,* painter, engraver, f. 1901 – F ▭ Bénézit.

Vechegzhanin, *Georgiy Vladimirovich* (Milner) → **Vyčegžanin,** *Georgij Vladimirovič*

Vechegzhanin, *Petr Vladimirovich* (Milner) → **Ino,** *Pierre*

Vechel, *Jan van,* bell founder, f. 1443 – NL ▭ ThB XXXIV.

Vechelt, *Zacharias,* cabinetmaker, f. 1573 – D ▭ ThB XXXIV.

Vechi, *Štěpán de* → **Devecchi,** *Štěpán*

Vechi Antonín de → **Devecchi,** *Antonín*

Véchon, *Bertrand,* minter, f. 1521 – F ▭ ThB XXXIV.

Vecht, *Bernardus van der,* painter, f. 1663 – NL ▭ ThB XXXIV.

Vecht, *Nicolaas van de* (Vollmer V) → **Vecht,** *Nicolaas Jacobus van de*

Vecht, *Nicolaas Jacobus van de* (Vecht, Nicolaas van de), lithographer, woodcutter, watercolourist, master draughtsman, * 12.10.1886 Abcoude-Proostdij, † 18.8.1941 Velsen (Noord-Holland) – NL ▭ Scheen II; Vollmer V; Waller.

Vechte, *Antoine,* silversmith, armourer, sculptor, goldsmith, * 1799 Vire-sous-Bil (Côte d'Or), † 30.8.1868 Avallon – F, GB ▭ Lami 19.Jh. IV; ThB XXXIV.

Vechten, *Carl van* (Naylor) → **VanVechten,** *Carl*

Vechter, *Georg-Christof* (ChudSSSR II) → **Wächter,** *Georg Christoph*

Vechter, *Iogann-Georg* (ChudSSSR II) → **Wächter,** *Johann Georg*

Vechtlin, *Christian Conrad* → **Voigtlin,** *Christian Conrad*

Vecik, architect, * 1186 or 1200, † 1201 or 1215 – ARM ▭ KChE I.

Vecinier, *Louis,* sculptor, f. 1722 – F ▭ Lami 18.Jh. II.

Vecino, *María C.,* painter, f. 1884 – E ▭ Cien años XI.

Vecino, *Pablo,* portrait painter, landscape painter, * 1892 San Sebastián – E ▭ Cien años XI; Madariaga.

Vecino Romero, *Gregorio,* painter, f. 1898 – E ▭ Cien años XI.

Vecken, *Pierre,* sculptor, f. 20.8.1379 – B, NL ▭ ThB XXXIV.

Vecozol, *Imant Oskarovič* (ChudSSSR II) → **Vecozols,** *Imants*

Vecozols, *Imants* (Vecozol, Imant Oskarovič), painter, * 22.7.1933 Madona – LV ▭ ChudSSSR II.

Vecsei, *Eva,* architect, * 21.8.1930 Wien – CDN, A ▭ DA XXXII.

Vecsei, *Tivadar* (MagyFestAdat) → **Vecsey,** *Tivadar*

Vecsési, *Sándor,* decorative painter, * 1930 Nyergesújfalu – H ▭ MagyFestAdat.

Vecsey, *Fanny* (Vecsey, Tivadarné), landscape painter, * 1855, l. 1887 – H ▭ MagyFestAdat.

Vecsey, *Theodor* → **Vecsey,** *Tivadar*

Vecsey, *Tivadar* (Vecsei, Tivadar), landscape painter, * 6.4.1851 Csány, l. 1890 – H ▭ MagyFestAdat; ThB XXXIV.

Vecsey, *Tivadarné* (MagyFestAdat) → **Vecsey,** *Fanny*

Vecsey-Valentín, *Jozef,* stage set designer, * 1904 – SK ▭ ArchAKL.

Vectan, *Jean,* sculptor, f. 1781 – F ▭ Lami 18.Jh. II.

Večtomov, *Nikolaj* (Kat. Ludwigshafen) → **Večtomov,** *Nikolaj Evgen'evič*

Večtomov, *Nikolaj Evgen'evič* (Večtomov, Nikolaj), painter, * 10.4.1923 Moskau – RUS ▭ Kat. Ludwigshafen.

Vecumniek, *Ėdvin Al'fredovič* (ChudSSSR II) → **Vecumnieks,** *Edvīns*

Vecumnieks, *Edvīns* (Vecumniek, Ėdvin Al'fredovič), architect, decorator, watercolourist, decorative painter, * 21.4.1935 Viesīte – LV ▭ ChudSSSR II.

Vecvagare, *Gaida* (Vecvagare, Gajda Karlovna), weaver, * 20.4.1920 Tallinn – LV ▭ ChudSSSR II.

Vecvagare, *Gajda Karlovna* (ChudSSSR II) → **Vecvagare,** *Gaida*

Vedad Bey, *Mehmet* → **Vedad,** *Mehmet*

Vedad, *Mehmet* (Vedad Bey), architect, * 1873 Konstantinopel, l. after 1895 – TR ▭ Delaire.

Vedad Bey (Delaire) → **Vedad,** *Mehmet*

Vedal, *A.,* painter, * 1845 or 1846 Frankreich, l. 16.5.1891 – USA ▭ Karel.

Vedani, *Michele,* sculptor, * 9.6.1874 Mailand, l. 1938 – I ▭ Panzetta; ThB XXXIV.

Vedder, *Conrad,* wood sculptor, f. 1675 – S ▭ SvKL V.

Vedder, *E.* (Johnson II) → **Vedder,** *Elihu*

Vedder, *Elihu* (Vedder, E.), figure painter, fresco painter, illustrator, * 26.2.1836 New York, † 29.1.1923 Rom – USA, I, F ▭ DA XXXII; Delouche; EAAm III; Falk; Groce/Wallace; Johnson II; PittItalOttoc; ThB XXXIV.

Vedder, *Eva* (Vedder Eva Roos; Roos, Eva), painter, * 4.1872 London, l. 1904 – GB, USA ▭ Falk; Wood.

Vedder, *S. H.* (Mistress) → **Vedder,** *Eva*

Vedder, *Simon H.* (Wood) → **Vedder,** *Simon Harmon*

Vedder, *Simon Harmon* (Vedder, Simon H.), painter, sculptor, illustrator, * 9.10.1866 Amsterdam (New York), l. before 1940 – USA, GB ▭ Falk; Houfe; ThB XXXIV; Wood.

Vedder Eva Roos (Falk) → **Vedder,** *Eva*

Vedekind, *Iogann-Genrich* (ChudSSSR II) → **Wedekind,** *Johann Heinrich*

Vedekind, *Iogann-Genrik* (Milner) → **Wedekind,** *Johann Heinrich*

Vedel, *Ejgil* (Vedel Schmidt, Ejgil), sculptor, * 22.2.1912 Svendborg – DK ▭ Vollmer V; Weilbach VIII.

Vedel, *Elsebeth* → **Plate,** *Elsebeth Salden*

Vedel, *Elsebeth Plate* (DKL II) → **Plate,** *Elsebeth Salden*

Vedel, *Hanne* → **Vedel,** *Hanne Elisabeth*

Vedel, *Hanne Elisabeth,* weaver, * 23.1.1933 – DK ▭ DKL II.

Vedel, *Herman* (Vedel, Herman Albert Gude), figure painter, * 1.3.1875 Kopenhagen, † 1.12.1948 Kopenhagen – DK ▭ ThB XXXIV; Vollmer V; Weilbach VIII.

Vedel, *Herman Albert Gude* (ThB XXXIV; Weilbach VIII) → **Vedel,** *Herman*

Vedel, *Kristian* → **Vedel,** *Kristian Solmer*

Vedel, *Kristian Solmer,* designer, * 2.3.1923 – DK ▭ DKL II.

Vedel, *Pierre,* architect, f. 1537, † 1567 Albarracín – E, F ▭ ThB XXXIV.

Vedel Howard, *Birte* (Vedel Howard, Birte Minor), painter, ceramist, * 30.9.1932 Århus – DK ▭ Weilbach VIII.

Vedel Howard, *Birte Minor* (Weilbach VIII) → **Vedel Howard,** *Birte*

Vedel-Rieper, *John,* designer, * 4.10.1929 – DK ▭ DKL II.

Vedel Schmidt, *Ejgil* (Weilbach VIII) → **Vedel,** *Ejgil*

Vedel-Schmidt, *Ejgil* (Vollmer V) → **Vedel,** *Ejgil*

Veden, *Hans*, goldsmith, f. 1626 – D
 ㅁ ThB XXXIV.
Vedencov, *Pavel Petrovič* → **Vedeneckij**,
 Pavel Petrovič
Vedeneckij, *Pavel Petrovič* (Vedenetsky,
 Petr Petrovich; Wedenezkij, Pawel
 Petrowitsch), portrait painter, * 1766
 Nižnij Novgorod, † 1847 Nižnij
 Novgorod – RUS ㅁ ChudSSSR II;
 Milner; ThB XXXV.
Vedeneev, *Aleksandr Nikiforovič*, painter,
 * 1891 Rybinsk, † 16.1.1950 Rybinsk
 – RUS ㅁ ChudSSSR II.
Vedeneev, *Sergej Nikolaevič*, graphic artist,
 painter, * 11.8.1918 Smolensk – RUS
 ㅁ ChudSSSR II.
Vedenetsky, *Petr Petrovich* (Milner) →
 Vedeneckij, *Pavel Petrovič*
Veder, *Conrad* → **Vedder**, *Conrad*
Veder, *Eugène Louis*, etcher, illustrator,
 * 1.4.1876 St-Germain-en-Laye, † 1976
 – F ㅁ Bénézit; Edouard-Joseph III;
 ThB XXXIV.
Veder, *Francesco* → **Weder**, *Francesco*
Veder, *Giuseppe*, goldsmith (?),
 f. 6.10.1792, l. 16.6.1815 – I
 ㅁ Bulgari I.2.
Veder, *Hendrick*, marine painter,
 * 24.6.1841 Rotterdam, † 14.5.1894
 Rotterdam – NL ㅁ Brewington.
Veder, *Hendrik*, marine painter,
 * 24.6.1841 Rotterdam (Zuid-Holland),
 † 14.5.1894 Rotterdam (Zuid-Holland)
 – NL ㅁ Scheen II.
Vedernikov, *Aleksandr Semenovič*
 (Vedernikov, Aleksandr Semenovich),
 painter, graphic artist, * 6.12.1898
 Gorodec, † 1975 Leningrad – RUS
 ㅁ ChudSSSR II; Milner.
Vedernikov, *Aleksandr Semenovich*
 (Milner) → **Vedernikov**, *Aleksandr
 Semenovič*
Vedernikov, *Boris Oleksijovič*, architect,
 * 31.12.1906 Katerinoslav – UA
 ㅁ SChU.
Vedernikov, *Evgenij Alimpievič*, graphic
 artist, * 21.1.1918 Čerdyn – RUS
 ㅁ ChudSSSR II.
Vedernikov, *Julij Anatol'evič*, painter,
 master draughtsman, * 2.10.1943 Moskau
 – RUS ㅁ ArchAKL.
Vedernikov, *Konstantin Ivanovič*,
 painter, * 23.6.1911 Zolotoe – RUS
 ㅁ ChudSSSR II.
Vedernikova, *A.*, porcelain
 painter, f. 1889, l. 1908 – RUS
 ㅁ ChudSSSR II.
Vedeu, *Jean*, mason, f. 3.7.1464,
 l. 21.12.1468 – F ㅁ Roudié.
Vedoaci, *Gardo*, goldsmith, f. 1298,
 l. 1317 – I ㅁ Bulgari IV.
Vedoazzi, *Gardo* → **Vedoaci**, *Gardo*
Vedolla, *Miguel Lucas de*, painter, f. 1701
 – MEX ㅁ EAAm III; Toussaint.
Vedova, *Emilio*, painter, graphic
 artist, * 9.8.1919 Venedig – I
 ㅁ Comanducci V; DA XXXII;
 DEB XI; DizArtItal; EAPD; ELU IV;
 PittItalNovec/1 II; PittItalNovec/2 II;
 Vollmer V.
Vedova, *Pietro Della* (ThB XXXIV) →
 DellaVedova, *Pietro*
Vedovato, *Pietro*, reproduction engraver,
 * 1774 Loria (Bassano), † 1847 Bassano
 – I ㅁ Comanducci V; Servolini;
 ThB XXXIV.
Vedovazzi, *Gardo* → **Vedoaci**, *Gardo*
Vedoya, *Miguel Lucas de* → **Vedolla**,
 Miguel Lucas de
Vedres, *Giovanni*, architect, * 1903,
 † 1960 – F, I ㅁ Vollmer VI.

Vedres, *István*, architect, * 22.9.1765
 Szeged, † 4.11.1830 Szeged – H
 ㅁ ThB XXXIV.
Vedres, *Márk*, sculptor, * 14.9.1871 or
 13.9.1878 or 1870 Ungvár, † 1961
 Budapest – H, I ㅁ ThB XXXIV;
 Vollmer V; Vollmer VI.
Vedres, *Mihály* → **Vödrös**, *Mihály*
Vedres, *Stefan* → **Vedres**, *István*
Vedriani, *Giulio*, architect, sculptor,
 f. 1584 – I ㅁ ThB XXXIV.
Vedrine, *Etienne*, mason, * St-Merd
 (Tulle), f. 12.5.1549, l. 7.11.1550 – F
 ㅁ Roudié.
Vedrine, *Louis*, porcelain painter, f. 1881,
 l. 1887 – F ㅁ Neuwirth II.
Vedrini, *Valter*, painter, * 22.9.1917
 Sondrio – I ㅁ Comanducci V.
Vedrődi, *István* (MagyFestAdat; ThB
 XXXIV) → **Vedrödi**, *István*
Vedrődi, *István*, landscape painter, portrait
 painter, still-life painter, * 14.1.1879
 Budapest, † 1941 Budapest – SK,
 H ㅁ MagyFestAdat; ThB XXXIV;
 Vollmer V.
Vedrődi, *Stefan* → **Vedrödi**, *István*
Védye, *Charles*, decorative painter,
 f. about 1629 – F ㅁ ThB XXXIV.
Veeber, *Agate* (Veber, Agate), graphic
 artist, * 23.2.1901 Tallinn – EW
 ㅁ ChudSSSR II.
Veeber, *Kuno* (Weber, Kuno; Veber, Kuno
 Bernchardovič), painter, graphic artist,
 * 12.3.1898 or 28.11.1898 (Gut) Addila
 (Estland), † 1.1.1929 Tallinn – EW
 ㅁ ChudSSSR II; Hagen.
Veêber, *Kuno Bernchardovič* → **Veeber**,
 Kuno
Veeber, *Kuno Bernhard* → **Veeber**, *Kuno*
Veeber, *Renaldo* (Veber, Renal'do
 Viktorovič), graphic artist, sculptor,
 * 20.7.1937 Leningrad – EW, RUS
 ㅁ ChudSSSR II.
Veêber, *Renal'do Viktorovič* → **Veeber**,
 Renaldo
Veeck, *Charles*, portrait sculptor, * Idar-
 Oberstein, f. before 1861, † 1904 – F
 ㅁ Lami 19.Jh. IV; ThB XXXIV.
Veegaete, *Julien van de* (Van de Veegaete,
 Julien), painter, sculptor, wood carver,
 lithographer, * 1886 Gent, † 1960
 Gent (?) – B ㅁ DPB II; Vollmer V.
Veegens, *Anna* (Vollmer VI) → **Veegens**,
 Anna Petronella
Veegens, *Anna Petronella* (Veegens, Anna),
 painter, master draughtsman, * 25.1.1850
 Den Haag (Zuid-Holland), † 2.1942 Den
 Haag (Zuid-Holland) – NL ㅁ Scheen II;
 Vollmer VI.
Veeken, *Pierre* → **Vecken**, *Pierre*
Veel, *Johannes Gerardus*, restorer,
 watercolourist, master draughtsman,
 * about 18.11.1925 Alkmaar (Noord-
 Holland), l. before 1970 – NL
 ㅁ Scheen II.
Veelen, *Dirk van*, painter, master
 draughtsman, * about 23.3.1923
 Oosterbeek (Gelderland), † about
 10.12.1923 Oosterbeek (Gelderland)
 – NL ㅁ Scheen II.
Veelen, *Peter van* → **Veelen**, *Peter
 Hendrik van*
Veelen, *Peter Hendrik van*, painter,
 master draughtsman, sculptor, enamel
 artist, artisan, * 27.12.1935 Arnhem
 (Gelderland) – NL ㅁ Scheen II.
Veelenturf, *Cor* → **Veelenturf**, *Cornelis
 Johannes*

Veelenturf, *Cornelis Johannes*,
 watercolourist, master draughtsman,
 etcher, artisan, designer, * 18.7.1923
 Bodegraven (Zuid-Holland) – NL
 ㅁ Scheen II.
Veelwaard, *Abraham* (Veelward, Abraham),
 copper engraver, etcher, * 24.12.1792 or
 24.11.1792 Amsterdam (Noord-Holland),
 † 17.3.1873 Amsterdam (Noord-Holland)
 – NL ㅁ Scheen II; ThB XXXIV;
 Waller.
Veelwaard, *Daniel (1766)* (Veelward,
 Daniel (1766); Veelwaard, Daniel
 (1776)), aquatintist, copper engraver,
 engraver of maps and charts, type
 engraver, * 14.8.1766 or 14.8.1776
 Amsterdam (Noord-Holland), † 27.2.1851
 Amsterdam (Noord-Holland) – NL
 ㅁ Scheen II; ThB XXXIV; Waller.
Veelwaard, *Daniel (1796)* (Veelward,
 Daniel (1796)), copper engraver, etcher,
 engraver of maps and charts, type
 engraver, * 15.12.1796 Amsterdam
 (Noord-Holland), † about 9.11.1868
 Amsterdam (Noord-Holland) – NL
 ㅁ Scheen II; ThB XXXIV; Waller.
Veelwaard, *Hermanus (1790)* (Veelward,
 Harmanus (1790)), copper engraver,
 * 17.8.1790 Amsterdam (Noord-
 Holland), † 1813 – NL ㅁ Scheen II;
 ThB XXXIV; Waller.
Veelwaard, *Hermanus (1814)* (Veelward,
 Hermanus (1814)), copper engraver,
 engraver of maps and charts, master
 draughtsman, * 28.1.1814 or 28.11.1814
 Amsterdam (Noord-Holland), † about
 9.11.1872 Amsterdam (Noord-Holland) –
 NL ㅁ Scheen II; ThB XXXIV; Waller.
Veelward, *Abraham* (ThB XXXIV; Waller)
 → **Veelwaard**, *Abraham*
Veelward, *Daniel (1)* (ThB XXXIV;
 Waller) → **Veelwaard**, *Daniel (1766)*
Veelward, *Daniel (1796)* (Scheen II; ThB
 XXXIV; Waller) → **Veelwaard**, *Daniel
 (1796)*
Veelward, *Harmanus (1)* (ThB XXXIV;
 Waller) → **Veelwaard**, *Hermanus (1790)*
Veelward, *Hermanus (1814)* (ThB XXXIV;
 Waller) → **Veelwaard**, *Hermanus (1814)*
Veen, *van* (Maler-Familie) (ThB XXXIV)
 → **Veen**, *Apollonia van*
Veen, *van* (Maler-Familie) (ThB XXXIV)
 → **Veen**, *Cornelis van*
Veen, *van* (Maler-Familie) (ThB XXXIV)
 → **Veen**, *Gertrude van*
Veen, *van* (Maler-Familie) (ThB XXXIV)
 → **Veen**, *Gijsbert van*
Veen, *van* (Maler-Familie) (ThB XXXIV)
 → **Veen**, *Jacob van*
Veen, *van* (Maler-Familie) (ThB XXXIV)
 → **Veen**, *Pieter van (1563)*
Veen, *van* (Maler-Familie) (ThB XXXIV)
 → **Veen**, *Simon van*
Veen, *van* (Maler-Familie) (ThB XXXIV)
 → **Veen**, *Timon van*
Veen, *Anthonie Cornelis van der*,
 master draughtsman, linocut artist,
 * 22.4.1940 Leeuwarden (Friesland)
 – NL ㅁ Scheen II.
Veen, *Anton van der* → **Veen**, *Anthonie
 Cornelis van der*
Veen, *Apollonia van*, painter, master
 draughtsman, * Den Haag (?), † 1635
 – NL ㅁ ThB XXXIV.
Veen, *Arie van*, graphic designer,
 * 29.3.1928 Rotterdam (Zuid-Holland)
 – NL ㅁ Scheen II.
Veen, *Balthasar van der*, landscape
 painter, * 1596 or about 1596 or 1597
 Amsterdam (?) or Amsterdam, † after
 1657 Haarlem – NL ㅁ Bernt III;
 ThB XXXIV.

Veen, *Christoph Friedrich Gottlieb van der,* painter(?), * 4.8.1901 Amsterdam (Noord-Holland) – NL ⌑ Scheen II.

Veen, *Cornelis van,* painter, etcher, master draughtsman, * 1602 or about 1602 Den Haag, † 1687 or before 7.1687 – NL ⌑ ThB XXXIV; Waller.

Veen, *Dora van der* → **Veen,** *Dorothea Johanna van der*

Veen, *Dorothea Johanna van der,* watercolourist, master draughtsman, * about 13.7.1910 Amsterdam (Noord-Holland), l. before 1970 – NL ⌑ Scheen II.

Veen, *Frans van der* → **Veen,** *Frans Wolter Albertus van der*

Veen, *Frans Wolter Albertus van der,* watercolourist, master draughtsman, * 25.7.1935 Meppel (Drenthe) – NL ⌑ Scheen II.

Veen, *Geertruyt van* → **Veen,** *Gertrude van*

Veen, *Gerrit van der* → **Veen,** *Gerrit Jan van der*

Veen, *Gerrit Jan van der,* sculptor, * 26.11.1902 Amsterdam (Noord-Holland), † 10.6.1944 Amsterdam (Noord-Holland) – NL ⌑ Mak van Waay; Scheen II; Vollmer V.

Veen, *Gertrude van,* portrait painter, * 4.6.1602 Antwerpen, † 30.6.1643 Antwerpen – B, NL ⌑ ThB XXXIV.

Veen, *Ghisbrecht van* → **Veen,** *Gijsbert van*

Veen, *Gijsbert van,* painter, copper engraver, gem cutter, * 1562 or about 1562 Leiden, † 1628 or about 1630(?) Antwerpen or Brüssel(?) – B, NL ⌑ ThB XXXIV; Waller.

Veen, *Gob van der* → **Veen,** *Christoph Friedrich Gottlieb van der*

Veen, *Guibert van* → **Veen,** *Gijsbert van*

Veen, *Gysbrecht van* → **Veen,** *Gijsbert van*

Veen, *Hendrik van,* painter, * 1.1.1869 Rotterdam (Zuid-Holland), † 14.7.1914 Den Haag (Zuid-Holland) – NL ⌑ Scheen II.

Veen, *J. van,* master draughtsman, f. 1751, l. 1800 – NL ⌑ Scheen II.

Veen, *Jacob van,* painter, * about 1608 or 1609(?) Den Haag(?), † about 1640 – NL ⌑ ThB XXXIV.

Veen, *Jan van* → **Veer,** *Johannes de*

Veen, *Jan van der (1831)* (Veen, Jan van der), lithographer, master draughtsman, * 13.7.1831 Leiden (Zuid-Holland), † 21.6.1860 Leiden (Zuid-Holland) – NL ⌑ Scheen II; Waller.

Veen, *Jan de (1916)* (Veen, Jan de), watercolourist, master draughtsman, illustrator, * 29.9.1916 Enkhuizen (Noord-Holland) – NL ⌑ Scheen II.

Veen, *Joh van der* → **Veen,** *Johannes van der*

Veen, *Johanna van der,* painter, * 27.4.1927 Amsterdam (Noord-Holland) – NL ⌑ Scheen II.

Veen, *Johanna Hermina van,* ceramist, enamel artist, * 2.12.1918 Amsterdam (Noord-Holland) – NL ⌑ Scheen II.

Veen, *Johannes van der,* artisan, goldsmith, * 23.12.1909 Leeuwarden (Friesland) – NL ⌑ Scheen II.

Veen, *Jos van* → **Veen,** *Johanna Hermina van*

Veen, *Joyce van der* → **Veen,** *Johanna van der*

Veen, *Julie Henriëtte Eugénie van der,* painter, * 8.2.1903 Koedoes (Java) – NL ⌑ Scheen II.

Veen, *Karel van* → **Veen,** *Karel Johannes van*

Veen, *Karel J. van* (ThB XXXIV) → **Veen,** *Karel Johannes van*

Veen, *Karel Joh. van* (Vollmer V) → **Veen,** *Karel Johannes van*

Veen, *Karel Johannes van* (Veen, Karel J. van; Veen, Karel van; Veen, Karel Joh. van), painter, woodcutter, linocut artist, master draughtsman, modeller, * 23.8.1898 Rotterdam (Zuid-Holland), l. before 1970 – NL ⌑ Mak van Waay; Scheen II; ThB XXXIV; Vollmer V; Waller.

Veen, *Louise van der,* painter, * 3.6.1933 Amsterdam (Noord-Holland) – NL ⌑ Scheen II.

Veen, *Martin van,* painter, master draughtsman, * 1.7.1942 Amsterdam (Noord-Holland) – NL ⌑ Scheen II.

Veen, *Nicolaus van der* (Veen, Nicolaus van der (Jr.)), etcher, master draughtsman, watercolourist, * 10.1.1882 Rotterdam (Zuid-Holland), † 29.6.1956 Arnhem (Gelderland) – NL ⌑ Scheen II; Vollmer V; Waller.

Veen, *Octavius van* → **Veen,** *Otto van*

Veen, *Otho van* → **Veen,** *Otto van*

Veen, *Otto van,* history painter, * 1556 Leiden, † 6.5.1629 Brüssel – B ⌑ Bernt III; DA XXXII; DPB II; ELU IV; ThB XXXIV.

Veen, *P. J. van* (ThB XXXIV) → **Veen,** *Petrus Joannes van*

Veen, *Petrus Joannes van* (Veen, P. J. van), veduta painter, * before 29.10.1794 Amsterdam (Noord-Holland)(?), l. 1850 – NL ⌑ Scheen II; ThB XXXIV.

Veen, *Pieter van (1563),* landscape painter, still-life painter, * before 29.11.1563 or 1563 Leiden, † 30.11.1629 Den Haag – NL ⌑ Pavière I; ThB XXXIV.

Veen, *Pieter Van (1875)* (Van Veen, Pieter), landscape painter, * 11.10.1875 Den Haag, l. 1940 – USA, NL, F ⌑ Falk; ThB XXXIV.

Veen, *Richard,* painter, * 29.5.1935 Amsterdam – S ⌑ SvKL V.

Veen, *Rochus van,* master draughtsman, f. 1660, † 1709 Haarlem(?) – NL ⌑ ThB XXXIV.

Veen, *Simon van,* painter, master draughtsman, * Den Haag(?), † 1661 – NL ⌑ ThB XXXIV.

Veen, *Stuyvesant van* (Vollmer V) → **VanVeen,** *Stuyvesant*

Veen, *Teun van der* → **Veen,** *Teunis van der*

Veen, *Teunis van der,* master draughtsman, fresco painter, * 15.11.1902 Zwolle (Overijssel) – NL ⌑ Scheen II.

Veen, *Thymon van* → **Veen,** *Timon van*

Veen, *Timon van,* painter, copper engraver, f. 1594 – NL ⌑ ThB XXXIV.

Veen, *Willem Hendrik van,* master draughtsman, etcher, wood engraver, copper engraver, lithographer, * 8.3.1936 Nijmegen (Gelderland) – NL ⌑ Scheen II.

Veen, *Willemijntje van,* artisan, * 8.7.1902 Rotterdam (Zuid-Holland) – NL ⌑ Scheen II.

Veen, *Willij van* → **Veen,** *Willemijntje van*

Veen, *Wim van* → **Veen,** *Willem Hendrik van*

Veenendaal, *Hendricus,* landscape painter, * 1.11.1889 Kralingen (Zuid-Holland), l. before 1970 – NL ⌑ Scheen II.

Veenendaal, *Hendrik Willem,* watercolourist, master draughtsman, etcher, * 24.8.1886 Amersfoort (Utrecht), † 25.3.1946 Amersfoort (Utrecht) – NL ⌑ Scheen II.

Veenendaal, *Jan,* painter, * 1824 Nijkerk (Gelderland), † after 1852 – NL ⌑ Scheen II.

Veenfliet, *Richard,* painter, f. 1915 – USA ⌑ Falk.

Veenhuizen, *Gerrit Everhardus Hermannes,* painter, sculptor, * 28.1.1925 Almelo (Overijssel) – NL ⌑ Scheen II.

Veenhuysen, *D.,* sculptor, f. 1935 – NL ⌑ Mak van Waay; Scheen II (Nachtr.).

Veenhuysen, *Jan* (Veenhuysen, Jan Jansz (1656)), master draughtsman, copper engraver, etcher, f. about 1656, † before 7.2.1693 – NL ⌑ ThB XXXIV; Waller.

Veenhuysen, *Jan Jansz (1656)* (Waller) → **Veenhuysen,** *Jan*

Veenhuysen, *Jan Jansz (1692),* copper engraver, etcher, * Amsterdam, f. 1692, l. 1693 – NL ⌑ Waller.

Veenis, *Ary,* painter, f. 1737, † 25.11.1781 – NL ⌑ ThB XXXIV.

Veenis, *Jan,* painter, * 3.11.1893 Wormerveer (Noord-Holland), l. before 1970 – NL ⌑ Scheen II.

Veenman, *Cornelis,* painter, * 31.5.1918 Rotterdam (Zuid-Holland) – NL ⌑ Scheen II.

Veenstra, *C.* (Mak van Waay) → **Veenstra,** *Kornelis Wrister*

Veenstra, *Corn.* → **Veenstra,** *Kornelis Wrister*

Veenstra, *Jan Johan,* artisan, * 26.5.1914 Zutphen (Gelderland) – NL ⌑ Scheen II.

Veenstra, *Kornelis Wrister* (Veenstra, C.), painter, master draughtsman, * 24.12.1889 Baarn (Utrecht), † 3.9.1964 Almelo (Overijssel) – NL ⌑ Mak van Waay; Scheen II.

Veenti, *Giuseppe,* silversmith, * 1700, l. 1772 – I ⌑ Bulgari I.2.

Veer, *Bas van der* → **Veer,** *Elisabeth Arnolda van der*

Veer, *Corneille de* → **Veer,** *Corneille Jean Mari de*

Veer, *Corneille Jean Mari de,* sculptor, master draughtsman, * 27.11.1906 Ubbergen (Gelderland), † 3.12.1963 Amsterdam (Noord-Holland) – NL ⌑ Scheen II.

Veer, *Cornelis de,* landscape painter, master draughtsman, * 6.4.1858 Amsterdam (Noord-Holland), † 24.7.1903 Haarlem (Noord-Holland) – NL ⌑ Scheen II.

Veer, *Daniel de,* pewter caster, f. 1737, l. 1762 – PL, D ⌑ ThB XXXIV.

Veer, *E. van der* (Mak van Waay) → **Veer,** *Elisabeth Arnolda van der*

Veer, *E. van der,* artist, f. about 1855 – NL ⌑ Scheen II (Nachtr.).

Veer, *Elisabeth van der* (ThB XXXIV; Vollmer V; Waller) → **Veer,** *Elisabeth Arnolda van der*

Veer, *Elisabeth Arnolda van der* (Veer, E. van der; Veer, Elisabeth van der), illustrator, portrait painter, master draughtsman, lithographer, * 23.6.1887 Schoonhoven (Zuid-Holland), † 1942 or 6.2.1941 Den Haag (Zuid-Holland) – NL ⌑ Mak van Waay; Scheen II; ThB XXXIV; Vollmer V; Waller.

Veer, *Jan van der* → **Veer,** *Johannes Wilhemus Cornelis van der*

Veer, *Jan van der,* potter, * 25.1.1916 Amsterdam (Noord-Holland) – NL ⊞ Scheen II.

Veer, *Joh. Daniel De* → **Veer,** *Joh. Daniel*

Veer, *Joh. Daniel,* pewter caster, * 1738 Elbing, † 1798 Elbing – PL, D ⊞ ThB XXXIV.

Veer, *Johan L. ter* (Mak van Waay) → **Veer,** *Johan Laurent ter*

Veer, *Johan Laurent ter* (Veer, Johan L. ter), watercolourist, master draughtsman, * 13.8.1895 Amsterdam (Noord-Holland), l. before 1970 – NL ⊞ Mak van Waay; Scheen II.

Veer, *Johannes de,* portrait painter, * about 1610 Utrecht, † before 24.11.1662 Utrecht – NL ⊞ Bernt III; ThB XXXIV.

Veer, *Johannes Wilhemus Cornelis van der,* painter, master draughtsman, * 5.8.1912 Bloemendaal (Noord-Holland) – NL ⊞ Scheen II.

Veer, *Joost de* → **Beer,** *Joost de* (1590)

Veer, *Justus Pieter de,* painter, * about 13.3.1845 Ngawi (Java), † 21.5.1921 Den Haag (Zuid-Holland) – NL ⊞ Scheen II.

Veer, *R. de,* painter, f. 1674 – NL ⊞ ThB XXXIV.

Veer, *Willem van der,* watercolourist, master draughtsman, etcher, * 1.8.1939 Leeuwarden (Friesland) – NL ⊞ Scheen II.

Veer, *Wim van der* → **Veer,** *Willem van der*

Veeren, *Anna Maria van* (Scheen II) → **Veeren,** *Anna Maria*

Veeren, *Anna Maria* (Veeren, Anna Maria van), flower painter, still-life painter, * 20.5.1806 Loenen aan de Vecht (Utrecht), † 11.3.1890 Loenen aan de Vecht (Utrecht) – NL ⊞ Scheen II; ThB XXXIV.

Veerendael, *François* → **Veerendael,** *Frans*

Veerendael, *Frans,* painter, * 1659 Antwerpen, † 1747 Antwerpen – B ⊞ DPB II.

Veerendael, *Nicolaes* → **Veerendael,** *Nicolaes van*

Veerendael, *Nicolaes van* (Verendael, Nicolas van; Veerendael, Nicolas van; Van Veerendael, Nicolaes), fruit painter, flower painter, * before 19.2.1640 Antwerpen, † before 11.8.1691 or 11.8.1691 Antwerpen – B ⊞ Bernt III; DA XXXII; DPB II; Pavière I; ThB XXXIV.

Veerendael, *Nicolas van* (Bernt III) → **Veerendael,** *Nicolaes van*

Veerman, *Jaap* (Mak van Waay) → **Veerman,** *Jacobus Marinus Augustinus*

Veerman, *Jacobus Marinus Augustinus* (Veerman, Jaap), watercolourist, master draughtsman, artisan, * 7.6.1902 Amsterdam (Noord-Holland) – NL ⊞ Mak van Waay; Scheen II.

Veerman, *Jan Pieter,* painter, * 17.2.1895 Medemblik (Noord-Holland), l. before 1970 – NL ⊞ Scheen II.

Veerman, *Johannes Karel,* watercolourist, etcher, * 10.9.1907 Leiden (Zuid-Holland) – NL ⊞ Scheen II.

Veerman, *Leendert,* watercolourist, master draughtsman, * 1.9.1907 Rotterdam (Zuid-Holland) – NL ⊞ Scheen II.

Veersemann, *Franz,* painter, graphic artist, * 11.6.1910 Brockel – D ⊞ Vollmer V.

Veerssen, *Theodor van,* landscape painter, * about 1815 – B, NL ⊞ ThB XXXIV.

Vees, *Sepp,* graphic artist, painter, * 1908 Gundershofen – F, D ⊞ Nagel.

Veesemayer, *Jakob,* lithographer, watercolourist, * about 1823, † after 1856 Stuttgart – D ⊞ Nagel.

Veeser, *Franz Anton,* painter, stucco worker, f. 1728, l. 1741 – D ⊞ ThB XXXIV.

Vefve, *Jehan,* glazier, glass painter (?), f. 1544 – CH ⊞ ThB XXXIV.

Vega, *Alicia López Garcí de* (De la Vega, Alicia López Garcí de; De la Vega, Alicia López García), painter, miniature painter, * 19.7.1901 Tucumán – RA ⊞ EAAm I; Gesualdo/Biglione/Santos; Merlino.

Vega, *Antonio de* (1506) (Vega, Antonio de), painter, f. 1506, l. 1511 – E ⊞ ThB XXXIV.

Vega, *Antonio de la* (1766), building craftsman, f. 16.6.1766 – E ⊞ González Echegaray.

Vega, *Aparacio de la,* stonemason (?), f. 1584 – E ⊞ González Echegaray.

Vega, *Bernabé de,* building craftsman, f. 1569 – E ⊞ González Echegaray.

Vega, *Bernardino de la,* calligrapher, f. 1673, l. 1692 – E ⊞ Cotarelo y Mori II.

Vega, *Bruno de la,* gilder, f. 1775, l. 1777 – E ⊞ González Echegaray.

Vega, *Carmelo,* photographer, * 1961 – E ⊞ ArchAKL.

Vega, *Claire-Andrée de,* painter, engraver, * 17.3.1943 Genf – CH, CO ⊞ KVS.

Vega, *Damián de la,* artisan, f. 1696, l. 1697 – GCA ⊞ EAAm III.

Vega, *Diego de la* (1554), stonemason, f. 1554 – E ⊞ González Echegaray.

Vega, *Diego de la* (1585) (Vega, Diego de la), stonemason (?), f. 1585 – E ⊞ González Echegaray.

Vega, *Eduardo,* ceramist, * 13.6.1938 Cuenca – EC ⊞ DA XXXII; Flores.

Vega, *Enrique,* painter, * 1953 Salamanca – E ⊞ Calvo Serraller.

Vega, *Eugenio de la,* architect, f. 1551 – CO ⊞ EAAm III.

Vega, *Felipe de la* (1532), building craftsman, f. 1532 – E ⊞ González Echegaray.

Vega, *Felipe de la* (1595) (Vega, Felipe de la), stonemason, f. 1595 – E ⊞ González Echegaray.

Vega, *Felipe del* (1725), stonemason (?), f. 1725 – E ⊞ González Echegaray.

Vega, *Felipe de* (1769), building craftsman, f. 1769 – E ⊞ González Echegaray.

Vega, *Fernando,* painter, master draughtsman, * 1932 Lima – PE ⊞ EAAm III.

Vega, *Francisco de la* (1539) → **Vega,** *Francisco de* (1539)

Vega, *Francisco de* (1539), wood sculptor, carver, f. 1539, l. 1571 – E ⊞ ThB XXXIV.

Vega, *Francisco de la* (1582), building craftsman, f. 1582, l. 1636 – E ⊞ González Echegaray.

Vega, *Francisco de la* (1591), building craftsman, f. 1591, l. 1606 – E ⊞ González Echegaray.

Vega, *Francisco de la* (1600), bell founder, f. 1600 – E ⊞ González Echegaray.

Vega, *Francisco de la* (1652), building craftsman, f. 5.1652 – E ⊞ González Echegaray.

Vega, *Francisco de la* (1680), building craftsman, f. 1680 – E ⊞ González Echegaray.

Vega, *Francisco de la* (1697), sculptor, f. 1697 – E ⊞ González Echegaray.

Vega, *Francisco* (1727), painter, * 1727, l. 1753 – MEX ⊞ Toussaint.

Vega, *G. A. la,* painter, f. 1643 – I ⊞ Schede Vesme III.

Vega, *García de la,* architect, * 1560 Secadura, † 1594 – E ⊞ González Echegaray.

Vega, *Gaspar de* (1540) (Vega, Gaspar de), architect, f. 1540, † before 31.8.1576 Segovia (?) – E ⊞ DA XXXII; ThB XXXIV.

Vega, *Gaspar de* (1592), tapestry weaver, f. 1592 – E ⊞ ThB XXXIV.

Vega, *Gonzalo de la* (1506), building craftsman, f. 1506 – E ⊞ González Echegaray.

Vega, *Gonzalo de la* (1560), stonemason, f. 1560 – E ⊞ González Echegaray.

Vega, *Guzmán de la,* pastellist, f. 1896 – E ⊞ Cien años XI.

Vega, *Hernando de la,* building craftsman, * San Miguel de Aras, f. 3.1543 – E ⊞ González Echegaray.

Vega, *Jorge de la* (1930) (Vega, Jorge de la; De la Vega, Jorge Luis; De Vega, Jorge Luis), painter, * 27.3.1930 Buenos Aires, † 26.8.1971 Buenos Aires – RA ⊞ DA XXXII; EAAm I; Gesualdo/Biglione/Santos; Merlino.

Vega, *José Joaquín,* painter, f. 1783 – MEX ⊞ EAAm III; ThB XXXIV; Toussaint.

Vega, *Joseph,* mason, carpenter, architect, f. 1772 – RCH ⊞ Pereira Salas.

Vega, *Juan de la* (1514), architect, * Secadura, f. 1514, l. 1585 – E ⊞ González Echegaray.

Vega, *Juan de la* (1527), building craftsman, * Trasmiera, f. 18.7.1527 – E ⊞ González Echegaray; Pérez Costanti; ThB XXXIV.

Vega, *Juan de la* (1547), stonemason, f. 1547 – E ⊞ González Echegaray.

Vega, *Juan de* (1570) (Pérez Costanti) → **Vega,** *Juan de la* (1570)

Vega, *Juan de la* (1570) (Vega, Juan de (1570)), building craftsman, f. 24.9.1570 – E ⊞ González Echegaray; Pérez Costanti.

Vega, *Juan de la* (1572), architect, * Secadura (Santander), f. 1572, † 1612 – E ⊞ ThB XXXIV.

Vega, *Juan de la* (1583), building craftsman, f. 21.11.1583, l. 1591 – E ⊞ González Echegaray.

Vega, *Juan de la* (1585), architect, f. 1585, † 1595 – E ⊞ González Echegaray.

Vega, *Juan de la* (1603), building craftsman, f. 1603, l. 1630 – E ⊞ González Echegaray.

Vega, *Juan de la* (1615), building craftsman, * Liérganes, f. 12.6.1615 – E ⊞ González Echegaray.

Vega, *Juan de la* (1656), building craftsman, * Miera, f. 1656, l. 1667 – E ⊞ González Echegaray.

Vega, *Juan de la* (1692), calligrapher, f. 1692, l. 1699 – E ⊞ Cotarelo y Mori II.

Vega, *Juan de la* (1801), architect, f. 1801 – E ⊞ ThB XXXIV.

Vega, *Juan de la* (1854), portrait painter, * 1854 Sevilla – E ⊞ Cien años XI.

Vega, *Julián de,* painter, f. 1884 – E ⊞ Cien años XI.

Vega, *Lorenzo de la,* wood carver, f. 1720 – PE ⊞ EAAm III.

Vega, *Lucas de la,* building craftsman, * Liendo, f. 1627, l. 8.9.1630 – E ⌶ González Echegaray.

Vega, *Luis de (1520),* architect, f. 1520, † 10.11.1562 Madrid (?) – E ⌶ DA XXXII; ThB XXXIV.

Vega, *Luis de (1699),* architect, f. 1699 – E ⌶ ThB XXXIV.

Vega, *Luis de la (1881)* (Vega, Luis de la), still-life painter, f. 1881 – E ⌶ Cien años XI.

Vega, *Manuel,* painter, * 24.12.1892 Havanna, l. 1936 – C ⌶ EAAm III.

Vega, *Max,* painter, * 1932 Lima, † 1965 Ibiza – PE, E ⌶ Ugarte Eléspuru.

Vega, *Melchor de (1638),* architect, f. 1638 – E ⌶ ThB XXXIV.

Vega, *Miguel de la (1595),* building craftsman, * Secadura, f. 1595, l. 1597 – E ⌶ González Echegaray.

Vega, *Miguel de la (1644),* building craftsman, * San Miguel de Aras, † 12.1644 Medina de Rioseco – E ⌶ González Echegaray.

Vega, *Miguel de la (1681),* building craftsman, f. 17.6.1681 – E ⌶ González Echegaray.

Vega, *Otelma,* painter, master draughtsman, * 1936 La Plata – RA ⌶ EAAm III.

Vega, *Pedro de* → **DeVega,** *Pedro*

Vega, *Pedro de la (1570),* building craftsman, f. 1570, l. 1627 – E ⌶ González Echegaray.

Vega, *Pedro de la (1590),* stonemason, * Argoños, f. 1590, l. 1603 – E ⌶ González Echegaray.

Vega, *Pedro de la (1619),* building craftsman, f. 1619, l. 1626 – E ⌶ González Echegaray.

Vega, *Pedro de la (1621),* building craftsman, f. 1621 – E ⌶ González Echegaray.

Vega, *Pedro de la (1668),* building craftsman, f. 1668, l. 1685 – E ⌶ González Echegaray.

Vega, *Pedro de la (1685),* architect, f. 11.5.1685 – E ⌶ Pérez Constanti.

Vega, *Pedro Jose,* painter, master draughtsman, * 1952 Santiago de los Caballeros – DOM ⌶ EAPD.

Vega, *Pilar de la,* painter, f. 1881 – E ⌶ Blas.

Vega, *Remigio,* sculptor, medalist, * 1787 Madrid, l. 1805 – E ⌶ ThB XXXIV.

Vega, *Rodolfo,* sculptor, * 1933 Lima – PE ⌶ Ugarte Eléspuru.

Vega, *Roque de la,* building craftsman, * San Mamés de Aras, f. 3.5.1645 – E ⌶ González Echegaray.

Vega, *Santiago R. de la,* caricaturist, sculptor, * 7.2.1885 Monterrey, † 7.10.1950 Mexiko-Stadt – MEX ⌶ EAAm III.

Vega, *Sebastián de la (1569),* building craftsman, * Secadura, f. 10.3.1569, l. 1590 – E ⌶ González Echegaray.

Vega, *Sebastián de (1638),* calligrapher, f. 10.10.1683 – E ⌶ Cotarelo y Mori II.

Vega, *Toribio de la,* building craftsman, f. 1672, l. 1675 – E ⌶ González Echegaray; Pérez Costanti.

Vega, *Víctor de la,* graphic artist, * 1928 Cuenca – E ⌶ Páez Rios III.

Vega Arenal, *Pedro de la,* stonemason, f. 1618 – E ⌶ González Echegaray.

Vega y Barazarte, *Manuel,* architect, f. about 1800 – RCH ⌶ Pereira Salas.

Vega Batlle, *Julio,* painter, * Santiago de los Caballeros, f. before 1989 – DOM ⌶ EAPD.

Vega Camporredondo, *Pedro,* artisan, f. 1686 – E ⌶ González Echegaray.

Vega Carandil, *Pedro de la,* stonemason, f. 1618 – E ⌶ González Echegaray.

Vega Castañeda, *Fernando de la,* building craftsman, f. 1740 – E ⌶ González Echegaray.

Vega Gandara, *Tomás de la,* building craftsman, f. 10.2.1645, l. 30.4.1647 – E ⌶ González Echegaray.

Vega y García, *Camilo,* painter, f. 1897 – E ⌶ Cien años XI.

Vega de Habich, *Humberto,* painter, f. before 1970 – PE ⌶ Ugarte Eléspuru.

Vega y Herrera, *Juan de la,* building craftsman, f. 31.10.1644, l. 1646 – E ⌶ González Echegaray.

Vega y Herreros, *Enrique de la,* painter, f. 1920 – E ⌶ Cien años XI.

Vega de la Higareda, *Juan de la* → **Vega,** *Juan de la* (1585)

Vega Higareda, *Juan de la,* building craftsman, f. 1629, l. 1638 – E ⌶ González Echegaray.

Vega Jado, *Bernardino de la,* artisan, f. 1733, l. 1746 – E ⌶ González Echegaray.

Vega Lagarto, *Luis de la,* painter, f. 1632, l. 1655 – MEX ⌶ Toussaint.

Vega y Marrugal, *José de la,* painter, f. 1881, l. 1890 – E ⌶ Cien años XI.

Vega de la Maza, *Juan de la,* building craftsman, * Adal, f. 1563, l. 1566 – E ⌶ González Echegaray.

Vega y Mendoza, *José,* architect, f. 1686 – RCH ⌶ Pereira Salas.

Vega y Muñoz, *Antonio María,* sculptor, * Sevilla, f. before 1866, † 12.11.1878 Sevilla – E ⌶ ThB XXXIV.

Vega y Muñoz, *Francisco de la* (Cien años XI) → **Vega y Muñoz,** *Francisco*

Vega y Muñoz, *Francisco* (Vega y Muñoz, Francisco de la), painter, * 22.2.1840 Sevilla, † 2.11.1868 Sevilla – E ⌶ Cien años XI; ThB XXXIV.

Vega y Muñoz, *Pedro de la* (Cien años XI) → **Vega y Muñoz,** *Pedro*

Vega y Muñoz, *Pedro* (Vega y Muñoz, Pedro de la), history painter, genre painter, portrait painter, landscape painter, f. 1866, l. 1882 – E ⌶ Cien años XI; ThB XXXIV.

Vega Olivares, *Miguel* (Vega Olivares, Miguel Angel), painter, * 28.4.1952 Antofagasta – DK, RCH ⌶ Weilbach VIII.

Vega Olivares, *Miguel Angel* (Weilbach VIII) → **Vega Olivares,** *Miguel*

Vega Palacio, *Juan de la,* building craftsman, f. 15.2.1605 – E ⌶ González Echegaray.

Vega del Rio, *Juan de la,* building craftsman, * San Miguel de Aras, f. 3.10.1558 – E ⌶ González Echegaray.

Vega Ruiz, *José de la,* building craftsman, f. 1779 – E ⌶ González Echegaray.

Vega de Seoané, *Eduardo,* painter, * 1955 Madrid – E ⌶ Calvo Serraller.

Vega y Verdugo, *D. José de,* architect, f. 26.5.1649, l. 1672 – E ⌶ Pérez Costanti.

Vega Villanueva, *Francisco de la,* artisan, f. 1714, l. 1757 – E ⌶ González Echegaray.

Vegas, *Graciela,* painter, * Paita, f. before 1968 – PE ⌶ EAAm III.

Vegas, *Laura,* weaver, * Entre Rios (Paranà), f. 1972 – I ⌶ Beringheli.

Vegas, *Martín* → **Vegas Pacheco,** *Martín*

Vegas Pacheco, *Martín,* architect, * 21.9.1926 Caracas – YV ⌶ DAVV II (Nachtr.).

Vegchel, *Embertus Wilhelmus van* (Scheen II) → **Veghel,** *Embertus Wilhelmus van*

Vegemann, *Johan Diedrich* → **Vögemann,** *Johan Diedrich*

Vegemann, *Simon Diedrich* → **Vögemann,** *Simon Diedrich*

Vegener, *Christof Fridrich* → **Wegner,** *Friedrich*

Veger, *Herman* → **Veger,** *Hermanus Johannes*

Veger, *Hermanus Johannes,* painter, master draughtsman, * 18.4.1910 Rotterdam (Zuid-Holland) – NL ⌶ Scheen II.

Vegesack, *Karl-Erich von,* painter, * 4.2.1896 Kuchendorf (Schlesien), l. 29.10.1978 – D ⌶ Hagen.

Vegesack, *Rupprecht von,* landscape painter, etcher, * 28.5.1917 Dorpat, † 14.7.1976 Maasholm (Schlei) – D ⌶ Hagen; Vollmer V.

Vegetti, *Enrico,* fresco painter, etcher, woodcutter, * 31.7.1863 Turin, l. 1926 – I ⌶ Comanducci V; DEB XI; Servolini; ThB XXXIV.

Vegevart, *Klian* (ChudSSSR II) → **Wegewaert,** *Kilian*

Veggerby, *Bodil,* artisan, weaver, * 11.4.1933 Aarby – NL ⌶ Scheen II.

Vegghamar, *Arnold,* painter, * 22.4.1937 Klaksvík – DK ⌶ Weilbach VIII.

Veggiani, *Girolamo,* goldsmith, f. 1804, l. 14.6.1809 – I ⌶ Bulgari III.

Veggiani, *Giuseppe,* goldsmith, f. 1752, l. 1786 – I ⌶ Bulgari III.

Veggiani, *Pietro,* goldsmith, f. 1764, l. 1795 – I ⌶ Bulgari III.

Veggum, *Ola* → **Veggum,** *Ola Ragnvald*

Veggum, *Ola Ragnvald,* painter, * 17.3.1887 Sel, † 2.5.1968 Lillehammer – N ⌶ NKL IV.

Veggum, *Peder Olsen,* sculptor, painter, cabinetmaker, wood carver, * 11.4.1768 Leine i Kvam (Gudbrandsdalen) or Leine (Nord-Fron), † 1836 Veggum i Sell (Gudbrandsdalen) or Sel – N ⌶ NKL IV; ThB XXXIV.

Veggum, *Per Olsen* → **Veggum,** *Peder Olsen*

Végh, *András,* graphic artist, watercolourist, * 1940 Tolna – H ⌶ MagyFestAdat.

Végh, *Dezső,* painter, graphic artist, illustrator, costume designer, * 15.7.1897 Budapest, † 1972 Vác – H ⌶ MagyFestAdat; Vollmer V.

Végh, *Gusztáv,* artisan, painter, poster artist, book art designer, etcher, woodcutter, * 5.11.1890 or 5.11.1889 Vác, † 1937 Budapest – H, D, F ⌶ MagyFestAdat; ThB XXXIV; Vollmer V.

Veghel, *Embertus Wilhelmus van* (Vegchel, Embertus Wilhelmus van), landscape painter, portrait painter, * 1.7.1877 Tilburg (Noord-Brabant), l. before 1970 – NL ⌶ Mak van Waay; Scheen II; Vollmer V.

Vegia, *Marco* → **Veglia,** *Marco*

Végiard, *painter,* f. 1926 – CDN ⌶ Karel.

Vegjagin, *Petr Grigor'evič,* decorator, painter, stage set designer, * 5.10.1914 Perm' – RUS ⌶ ChudSSSR II.

Veglia, *G. A. la* → **Vega,** *G. A. la*

Veglia, *Marco,* painter, f. 1477, l. 1508 – I ⌶ DEB XI; ThB XXXIV.

Veglia, *Pietro Paolo,* painter, f. 1679 – I ⌶ DEB XI; ThB XXXIV.

Vegliante, *Eugenio,* painter, f. about 1740, l. 1746 – I ▭ DEB XI; ThB XXXIV.

Veglianti, *Domenico,* silversmith, * 1785 Rom, † 5.8.1863 – I ▭ Bulgari I.2.

Veglianti, *Giovanni,* goldsmith, silversmith, * 1754 Neapel(?), † 9.1.1815 – I ▭ Bulgari I.2.

Veglio, *Benedetto* → **Veli,** *Benedetto*

Vegman, *Bertha* (ThB XXXIV; ThB XXXV) → **Wegmann,** *Bertha*

Vegman, *Georgij Gustavovič* (Vegman, Heorhij Hustavovyč), architect, * 27.8.1899 Sevastopol', † 2.10.1973 Charkiv – UA, RUS ▭ Avantgarde 1924-1937; SChU.

Vegman, *Heorhij Hustavovyč* (SChU) → **Vegman,** *Georgij Gustavovič*

Vegner, *Aleksandr Matveevič* (Wegner, Alexander Matwejewitsch), portrait miniaturist, watercolourist, * 1824 or 1826 St. Petersburg, † 11.3.1894 St. Petersburg – RUS ▭ ChudSSSR II; ThB XXXV.

Vegner, *Christof Fridrich* (ChudSSSR II) → **Wegner,** *Friedrich*

Vegni, *Leonardo Massimiliano de* → **Vegni,** *Leonardo Massimiliano*

Vegni, *Leonardo Massimiliano,* architect, copper engraver, * 1731 Chianciano Terme, † 1801 Rom – I ▭ ThB XXXIV.

Vegnier, *Thomas,* master mason, building craftsman, f. 1430, l. 1449 – F ▭ ThB XXXIV.

Vegri, *Caterina* → **Vigri,** *Caterina*

Vegt, *J. A. Smit van der,* lithographer, f. 1836 – NL ▭ Waller.

Vegter, *J. J. M.,* architect, * 1906 Sappemeer – NL ▭ Vollmer V.

Vegter, *Jaap* → **Vegter,** *Jakob Cornelis*

Vegter, *Jakob Cornelis,* watercolourist, master draughtsman, lithographer, copper engraver, wood engraver, * 21.7.1932 Voorburg (Zuid-Holland) – NL ▭ Scheen II.

Vegter, *Jan,* master draughtsman, sculptor, etcher, * 5.8.1924 Duisburg-Ruhrort – NL ▭ Scheen II.

Vegter, *Jan Jacob,* pastellist, master draughtsman, * 29.3.1927 Voorburg (Zuid-Holland) – NL ▭ Scheen II.

Vegter, *Klaas,* woodcutter, linocut artist, etcher, lithographer, watercolourist, artisan, master draughtsman, * 25.9.1886 Heeksterhuizen (Groningen), l. before 1970 – NL ▭ Scheen II; Vollmer V; Waller.

Veguer → **Vieta Burcet,** *Josep*

Veguer, *Antonio* → **Verguer,** *Antoni*

Veguer, *Joan* → **Vaguer,** *Joan*

Végvári, *János,* watercolourist, * 1927 Dunaszekcső – H ▭ MagyFestAdat.

Vehen, *Erhard von* (Zülch) → **Erhard von Vehen**

Vehm, *Zacharias* → **Wehme,** *Zacharias*

Vehmas, *Einari* (Nordström) → **Wehmas,** *Einari*

Vehmas, *Sylvi Alice* → **Kunnas,** *Sylvi Alice*

Vehojević, *Marko,* architect, f. 1430 – BiH ▭ Mazalić.

Vehovar, *Franc,* designer, * 15.4.1931 Celje – SLO ▭ ELU IV (Nachtr.).

Vehr, *Daniel de* → **Veer,** *Daniel de*

Vehr, *Johan to* → **Fer,** *Johan de* (1575)

Vehr, *Johan to* → **Fer,** *Johan de* (1638)

Vehr, *Peter to* → **Fer,** *Peter de*

Vehring, *Fritz,* ceramist, * 3.11.1944 Syke – D, GB ▭ WWCCA.

Vehring, *Vera,* ceramist, * 13.8.1944 Höhr-Grenzhausen – D ▭ WWCCA.

Vehrle Aufruns, *Victor,* painter, f. 1888 – E ▭ Cien años XI.

Veia, *Berenguer,* architect, f. 1363 – E ▭ Ràfols III.

Véial, *Pierre* → **Véal,** *Pierre*

Veicht, *Ignaz* → **Veith,** *Ignaz*

Veichtmayr, *Augustin* → **Feichtmayr,** *Augustin*

Veichtner, *Walthasar,* pewter caster, f. 1550 – A ▭ ThB XXXIV.

Veichtprunner, *Christian,* miniature painter, f. 1709 – A ▭ ThB XXXIV.

Veide, *Vladimirs* (Vejde, Vladimir Avgustovič), graphic artist, * 30.9.1918 Limbaži – LV ▭ ChudSSSR II.

Veidemanis, *Evalds* (Vejdeman, Ēvald' Arfīdovič), jewellery artist, textile artist, jewellery designer, * 22.10.1920 Kalnamuiža – LV ▭ ChudSSSR II.

Veidemanis, *Kārlis* → **Veidemanis,** *Kārlis*

Veidemanis, *Kārlis* (Vejdeman, Karl Janovič), painter, stage set designer, * 9.8.1897 Cēsis, † 1944 – LT ▭ ChudSSSR II; Milner.

Veidenbauma, *Natālija* (Vejdenbaum, Natalija Janovna), furniture designer, * 1.10.1907 or 14.10.1907 Ruena or Roja(?) – LV ▭ ChudSSSR II.

Veidt, *Simon,* goldsmith, f. 1588, l. 1601 – D ▭ ThB XXXIV.

Veiel, *Joh. Melchior,* painter, * 14.1.1747, † 22.3.1822 – D ▭ ThB XXXIV.

Veiel, *Marx Theodosius* (Veiel, Max), portrait painter, lithographer, * 11.1.1787 Ulm, † 11.2.1856 Zweibrücken – D ▭ Münchner Maler IV; Nagel.

Veiel, *Max* (Nagel) → **Veiel,** *Marx Theodosius*

Veiergang, *Adolph Jacob* (Weilbach VIII) → **Veiergang,** *Jacob*

Veiergang, *Jacob* (Veiergang, Adolph Jacob), painter, * 22.2.1931 Frederiksberg – DK ▭ Weilbach VIII.

Veiga, *Antonio,* sculptor, * 1834 or 1845 Vigo, † 1917 Montevideo – ROU, E ▭ EAAm III; PlástUrug II.

Veiga, *João,* painter, decorator, f. 1565 – P ▭ Pamplona V.

Veiga, *João Domingues da,* stonemason, f. 1723, l. 12.4.1745 – BR ▭ Martins II.

Veiga, *João Pedro da* (Tannock) → **Veiga,** *João Pedro*

Veiga, *João Pedro* (Veiga, João Pedro da), landscape painter, * 1902 – P ▭ Pamplona V; Tannock.

Veiga, *João Rodrigues da,* stonemason, f. 1746 – BR ▭ Martins II.

Veiga, *Juan de* (Pérez Costanti) → **Veiga,** *Juan da*

Veiga, *Juan da* (Veiga, Juan de), silversmith, f. 5.3.1587 – E ▭ Pérez Costanti; ThB XXXIV.

Veiga, *Manoel Fernandes,* carpenter, f. 1738, l. 1744 – BR ▭ Martins II.

Veiga, *Manoel Gonçalves,* stone sculptor, f. 28.12.1733 – BR ▭ Martins II.

Veiga, *Nestor,* painter, * 1.3.1931 – ROU ▭ PlástUrug II.

Veiga, *Regina,* painter, f. 1907 – BR ▭ EAAm III.

Veiga, *Simão da* (Veiga, Simão Luís Frade da), painter, * 8.6.1879 Lavre (Montemoro-Novo), † 1963 Lissabon – P ▭ Cien años XI; Pamplona V; Tannock; Vollmer V.

Veiga, *Simão Luis Frade da* (Tannock) → **Veiga,** *Simão da*

Veiga Fernandez, *Fernando,* graphic artist, f. 1969 – E ▭ Páez Rios III.

Veiga Guignard, *Alberto da,* painter, * 1896 or 1893(?) Nova Friburgo, l. before 1961 – BR ▭ Vollmer V.

Veige, *Sten* → **Veige,** *Sten Gunnar*

Veige, *Sten Gunnar,* painter, master draughtsman, * 8.10.1921 Asker (Norwegen) – S ▭ SvKL V.

Veigel, *Karl,* sculptor, * 1720, † 20.7.1770 – A ▭ ThB XXXIV.

Veigele, *Matthias,* sculptor, f. 1767 – D ▭ ThB XXXIV.

Veigl, *Anton,* sculptor, * 1679, † 9.5.1757 – A ▭ ThB XXXIV.

Veihenmair, *Hans* → **Weienmair,** *Hans* (1569)

Veihenmayr, *Hans* → **Weienmayr,** *Hans* (1565)

Veil, *Theodor,* architect, * 24.6.1879 Merkara (Indien), l. before 1961 – D ▭ ThB XXXIV; Vollmer V.

Veilands, *Ernests* (Vejland, Ērnest Janovič), still-life painter, landscape painter, designer, * 12.7.1885 Jelgava, † 25.12.1963 Riga – LV ▭ ChudSSSR II; ThB XXXIV.

Veiler, *Joseph,* sculptor, f. 1838, l. 1849 – USA ▭ Groce/Wallace.

Veilhan, *Xavier,* painter, sculptor, master draughtsman, photographer, installation artist, * 1963 Lyon (Rhône) – F ▭ Bénézit.

Veillard, *Charles-Adrien-Émile,* architect, * 1847, l. after 1868 – CH ▭ Delaire.

Veillard, *Louis Nicolas,* wax sculptor, gem cutter, * 1788 Konstanz, † 16.4.1864 Genf – CH ▭ ThB XXXIV.

Veillard, *Michel,* sculptor, * about 1735, l. 20.6.1760 – F ▭ Lami 18.Jh. II.

Veillat, *Just,* painter, lithographer, * 9.3.1843 Châteauroux, l. 1857 – F ▭ ThB XXXIV.

Veilleret, *Pierre*(?), engraver, * about 1835, l. 1860 – USA ▭ Groce/Wallace.

Veilleret, *Pierre*(?) (Groce/Wallace) → **Veilleret,** *Pierre* (?)

Veillet, *Alfred,* painter, * 1882 Ézy (Eure), † 1958 Rolleboise (Seine-et-Oise) – F ▭ Bénézit; Schurr II.

Veillon, *Auguste,* landscape painter, etcher, * 29.12.1834 Bex, † 5.1.1890 Genf – CH ▭ Schurr II; ThB XXXIV.

Veillon, *Louis Auguste* → **Veillon,** *Auguste*

Veillon, *Margo* (KVS) → **Veillon,** *Margot*

Veillon, *Margot* (Veillon, Margo), painter, etcher, mosaicist, master draughtsman, * 19.2.1907 Kairo – CH, ET ▭ KVS; LZSK; Plüss/Tavel II.

Veilly, *Jean Louis de* (Velli, Žan Lui), painter, * about 1730 Paris or London(?), † 1804 – RUS, F ▭ ChudSSSR II; ThB XXXIV.

Veimer, *Enrico* → **Waymer,** *Enrico*

Veimer, *Gio. Enrico* → **Waymer,** *Enrico*

Vein, *Jean-Charles,* goldsmith, f. 1766, l. 1785 – F ▭ Nocq IV.

Veinante, *Jean-Julien,* architect(?), * 1880 Paris, † 1900 – F ▭ Delaire.

Veinat, *Antoni,* furniture artist, f. 1534 – E ▭ Ràfols III.

Veinbaha, *Alvīne* (Vejnbach, Al'vina Jur'evna), sculptor, * 2.9.1923 Skrunda – LV ▭ ChudSSSR II.

Veinbergs, *Karlis,* painter, master draughtsman, * 14.12.1916 Riga – LV, S ▭ SvKL V.

Veinot, *Alpheus,* sign painter, f. 1890, l. 1891 – CDN ▭ Karel.

Veintl, *Martin,* painter, f. 1522, l. 1529
– A ⸆ ThB XXXIV.
Veiock, *Emma,* painter, artisan,
* 15.4.1924 Ludwigshafen – D
⸆ Vollmer V.
Veirat, printmaker, f. 1586 – F ⸆ Portal.
Veirieu, *Pierre* → **Beirieu,** *Pierre*
Veis, *Jaroslav,* artisan, * 9.2.1909 Kladno
– CZ ⸆ Toman II.
Veisa, *Daina* → **Gailīte,** *Daina*
Veisa, *Laila* → **Heimrāte,** *Laila*
Veisel, *Thibaud* → **Vazel,** *Thibaud*
Veiser, *Thibaud* → **Vazel,** *Thibaud*
Veissel, *Thibaud* → **Vazel,** *Thibaud*
Veissière, *Louis,* engraver, * 1738 or
1739, l. 24.4.1798 – F ⸆ Portal.
Veissières, *Gabriel-Jean,* architect, * 1884
Paris, l. 1903 – F ⸆ Delaire.
Veit → **Heyer,** *Vitus*
Veit (1424), illuminator, f. 1424, l. 1428
– A ⸆ D'Ancona/Aeschlimann;
ThB XXXIV.
Veit (1486), wood sculptor, cabinetmaker,
f. 1486, l. 1493 – F ⸆ Beaulieu/Beyer.
Veit (1558), painter, f. 1558 – A
⸆ ThB XXXIV.
Veit (1755) (Veit), porcelain painter,
f. 1755 – D ⸆ Rückert.
Veit, *Carl Friedrich Clemens,* porcelain
painter, * 5.1756, † 5.2.1782 Meißen
– D ⸆ Rückert.
Veit, *Christian Gottreich,* porcelain painter
who specializes in an Indian decorative
pattern, * 23.12.1725 (?) Oschatz,
† 16.12.1801 Meißen – D ⸆ Rückert.
Veit, *Diether,* filmmaker, * 12.2.1950 Graz
– A ⸆ List.
Veit, *Friedrich,* enamel painter, * 1907
Wien – A ⸆ Vollmer V.
Veit, *Friedrich Balthasar,* porcelain painter,
f. 5.1765 – D ⸆ Rückert.
Veit, *Hans,* painter, f. 1570, l. 1580 – D
⸆ Sitzmann.
Veit, *Heinrich Adolph,* sculptor, * 3.1735
Oschatz, † before 30.5.1768 Dresden-
Neustadt – D ⸆ ThB XXXIV.
Veit, *Joh. August* (ThB XXXIV) → **Veit,**
Johann August
Veit, *Joh. Philipp* → **Veith,** *Philipp*
Veit, *Johann,* cabinetmaker, * 24.10.1663
Ellwangen, † 25.4.1732 München – D
⸆ ThB XXXIV.
Veit, *Johann August* (Veit, Joh. August),
painter, * 30.3.1728 (?) Oschatz,
† 13.5.1760 Meißen – D ⸆ Rückert;
ThB XXXIV.
Veit, *Johannes,* painter, * 2.3.1790 Berlin,
† 18.1.1854 Rom – D, I ⸆ PittItalOttoc;
ThB XXXIV.
Veit, *Jonas* → **Veit,** *Johannes*
Veit, *Moritz,* sports painter, graphic artist,
* 8.2.1867 Mainz – D ⸆ ThB XXXIV.
Veit, *Philipp* → **Veith,** *Philipp*
Veit, *Philipp,* painter, * 13.2.1793
Berlin, † 18.12.1877 Mainz – D, A,
I ⸆ Brauksiepe; DA XXXII; ELU IV;
List; PittItalOttoc; ThB XXXIV.
Veit, *Rudolf,* etcher, * 1892 Bensen
(Böhmen), † 1979 – D, CZ
⸆ Vollmer V.
Veit, *Willi,* sculptor, * 1904 Lippertsreute
(Überlingen) – D ⸆ Vollmer V.
Veit, *Wolfgang,* photographer, * 14.7.1924
Graz – A ⸆ List.
Veit-Blödow, *Barbara,* ceramist, * 1938
Berlin – D ⸆ WWCCA.
Veit-Stratmann (Bénézit) → **Stratmann,**
Veit
Veitch, *John W.,* artist, f. 1872 – GB
⸆ McEwan.

Veitch, *Joseph* → **Beech,** *Joseph*
Veitch, *Kate,* flower painter, landscape
painter, f. 1897, l. 1920 (?) – GB
⸆ McEwan.
Veitch, *M. Campbell,* painter, f. 1887
– GB ⸆ McEwan.
Veiter, *August,* etcher, history painter,
decorative painter, * 1.8.1869 Kindberg
(Steiermark), † 15.12.1957 Klagenfurt
– A ⸆ Fuchs Maler 19.Jh. Erg.-Bd II;
Fuchs Maler 19.Jh. IV; ThB XXXIV.
Veiter, *Josef,* sculptor, history painter,
decorative painter, * 12.5.1819
Matrei-Mitterdorf (Ost-Tirol),
† 5.10.1902 Klagenfurt – A
⸆ Fuchs Maler 19.Jh. IV; List;
ThB XXXIV.
Veith, *Adolf,* painter, * 1844, † 1906 – D
⸆ ThB XXXIV.
Veith, *Bernardin,* painter, * 18.3.1649
Schaffhausen (?), † 1714 – CH
⸆ Brun III.
Veith, *Carl Moritz* → **Veith,** *Moritz*
Veith, *Eduard,* landscape painter, genre
painter, portrait painter, * 30.3.1856 or
1858 Neutitschein, † 18.3.1925 Wien
– A ⸆ Fuchs Maler 19.Jh. Erg.-Bd II;
Fuchs Maler 19.Jh. IV; ThB XXXIV.
Veith, *Franz (1795),* painter, * 1795,
† 16.9.1831 – A ⸆ ThB XXXIV.
Veith, *Franz (1891),* porcelain painter,
f. 1891 – CZ ⸆ Neuwirth II.
Veith, *Franz (1894),* jeweller, f. 1894,
l. 1913 – A ⸆ Neuwirth Lex. II.
Veith, *Franz Michael,* portrait painter,
lithographer, * 1799 Augsburg, † 1846
München – D ⸆ Münchner Maler IV;
ThB XXXIV.
Veith, *G. von,* illustrator, f. before 1905
– D ⸆ Ries.
Veith, *Gustav,* veduta painter,
* 1812, † 1886 Wien (?) – A
⸆ Fuchs Maler 19.Jh. Erg.-Bd II.
Veith, *Ib,* master draughtsman,
watercolourist, illustrator, * 31.8.1918
Kopenhagen – DK ⸆ Vollmer V.
Veith, *Ignaz,* stucco worker, * 30.7.1714
or before 30.7.1714, † 10.9.1744
Gaispoint (Wessobrunn) – D
⸆ Schnell/Schedler; ThB XXXIV.
Veith, *Ingrid,* artisan, * 1940 – D
⸆ Nagel.
Veith, *Joachim,* painter, f. 1658, l. 1678
– I ⸆ ThB XXXIV.
Veith, *Joh. Philipp* → **Veith,** *Philipp*
Veith, *Johann Jakob,* metal artist, * 1623,
† after 1687 – CH ⸆ ThB XXXIV.
Veith, *Johann Martin,* painter, * 9.5.1650
Schaffhausen, † 14.4.1717 Schaffhausen
– CH ⸆ ThB XXXIV.
Veith, *Josef,* goldsmith, clockmaker,
f. 1914 – A ⸆ Neuwirth Lex. II.
Veith, *Karl Friedrich,* painter, * 1817
Heidelberg, † 1907 Heidelberg – D
⸆ ThB XXXIV.
Veith, *Moritz,* master draughtsman,
lithographer, * 10.5.1818 Dresden,
† 13.9.1866 Dresden – D ⸆ Ries;
ThB XXXIV.
Veith, *Philipp,* master draughtsman, etcher,
copper engraver, * 8.2.1768, † 18.6.1837
– D ⸆ ThB XXXIV.
Veith, *Th.,* illustrator, f. before 1904 – A
⸆ Ries.
Veith, *W. A.* → **Veith,** *Franz (1894)*
Veitinger, *Dietrich,* miniature sculptor,
* 1936 Würzburg – D ⸆ Vollmer VI.
Veitmayr, *Augustin* → **Feichtmayr,**
Augustin

Veiverytė, *Sofija* (Vejverite-Ljugajlene,
Sofija Motejus), painter, monumental
artist, * 13.4.1926 Naultrobiai – LT
⸆ ChudSSSR II.
Veiverytė-Liugailienė, *Sofija Motiejaus* →
Veiverytė, *Sofija*
Vejarano, *Juan de,* sculptor, † after 1656
Madrid – E ⸆ ThB XXXIV.
Vejbert, *Lev Pavlovič,* graphic artist,
* 14.8.1925 Sylvinsko – RUS
⸆ ChudSSSR II.
Vejby-Christensen, *Hans,* architect,
* 8.6.1869 Grimstedbro (Hjörring) &
Vennebjerg Sogn, † 14.5.1945 Hjørring
– DK ⸆ ThB XXXIV; Vollmer V.
Vejcenberg, *Avgust Janovič* (ChudSSSR II)
→ **Weizenberg,** *August*
Vejcenberg, *Avgust-Ljudvig Janovič* (KChE
V) → **Weizenberg,** *August*
Vejde, *Vladimir Avgustovič* (ChudSSSR II)
→ **Veide,** *Vladimirs*
Vejdekind, *Iogann-Genrich* → **Wedekind,**
Johann Heinrich
Vejdeman, *Ėgil' Karlovič,* painter,
* 5.9.1924 Moskau – RUS
⸆ ChudSSSR II.
Vejdeman, *Ėval' Arfidovič* (ChudSSSR II)
→ **Veidemanis,** *Evalds*
Vejdeman, *Karl Janovič* (ChudSSSR II)
→ **Veidemanis,** *Kārlis*
Vejdenbaum, *Natalija Janovna* (ChudSSSR
II) → **Veidenbauma,** *Natālija*
Vejdovský, *Rudolf,* painter, * 6.9.1862
Litovel, † 14.3.1936 Oloumoc – CZ
⸆ Toman II.
Vejerman, *Karl Rudol'fovič,* woodcutter,
engraver, f. 1859, l. 1891 – RUS
⸆ ChudSSSR II.
Vejland, *Ėrnest Janovič* (ChudSSSR II) →
Veilands, *Ernests*
Vejlupek, *Láďa,* painter, f. 1851 – CZ
⸆ Toman II.
Vejmar, *Ivan,* wood carver, * 1765,
† 23.1.1811 – RUS ⸆ ChudSSSR II.
Vejnbach, *Al'vina Jur'evna* (ChudSSSR II)
→ **Veinbaha,** *Alvīne*
Vejnbaum, *Albert* (Severjuchin/Lejkind) →
Wenbaum, *Albert*
Vejnger, *Elena Fedorovna,* fashion
designer, * 29.4.1904 Moskau – RUS
⸆ ChudSSSR II.
Vejr, *Václav,* painter, graphic artist,
* 18.7.1897 Dolany, l. 1941 – CZ
⸆ Toman II.
Vejre, *A. Munthe-Kaas* → **Vejre,**
Ahasverus Munthe-Kaas
Vejre, *Ahasverus Munthe-Kaas,* architect,
* 1891 Veierland (Nøtterøy), † 9.5.1956
– N ⸆ NKL IV.
Vejrich, *Jan* → **Vejrych,** *Jan*
Vejrych, *Jan,* architect, * 1856 Branné,
† 24.6.1926 Dobrá Voda u Březnice
– CZ ⸆ Toman II.
Vejrych, *Josef,* architect, * 29.11.1849
Turnov – CZ ⸆ Toman II.
Vejrych, *Rudolf,* painter, * 18.1.1882
Podmokly, † 18.2.1939 Prag – CZ
⸆ Toman II; Vollmer V.
Vejrych, *Václav,* architect, * 14.11.1873
Horní Branná – CZ ⸆ Toman II.
Vejrychová-Solarová, *Božena,* graphic
artist, painter, * 14.2.1892 Prag,
l. before 1961 – CZ ⸆ Toman II;
Vollmer V.
Vejs, *Viktor Christianovič,* graphic artist,
monumental artist, decorator, * 20.6.1912
Baku – AZE, RUS ⸆ ChudSSSR II.
Vejsberg, *Vladimir Grigor'evič,* painter,
* 7.6.1924 Moskau, † 1.1.1985 Moskau
– RUS ⸆ ChudSSSR II.

Vejse, *Bartel'*, cannon founder,
f. 1492, † 1543 Lemberg – PL, UA
□ ChudSSSR II.

Vejse, *Varfolomej*, cannon founder, f. about
1486 – PL, UA □ ChudSSSR II.

Vejsengof, *Genrych Uladzïslavovič* →
Weyssenhoff, *Henryk*

Vejssengof, *Genrich Vladislavovič*
(ChudSSSR II) → **Weyssenhoff**, *Henryk*

Vejverite-Ljugajlene, *Sofija Motejus*
(ChudSSSR II) → **Veiverytė**, *Sofija*

Veken (Glasmaler-Familie) (ThB XXXIV)
→ **Veken**, *Jean Baptist*

Veken (Glasmaler-Familie) (ThB XXXIV)
→ **Veken**, *Pierre*

Veken (Glasmaler-Familie) (ThB XXXIV)
→ **Veken**, *Rombout*

Veken, *Jean Baptist*, glass painter,
f. 1596, † before 1628 – B, NL
□ ThB XXXIV.

Veken, *Nicolaas van der* → **Veken**,
Nicolas van der

Veken, *Nicolas van der*, sculptor, painter,
* 20.10.1637 Mechelen, † 1704 or
1709 Mechelen – B □ DA XXXII;
ThB XXXIV.

Veken, *Pierre*, glass painter, f. 1595,
l. 1622 – B, NL □ ThB XXXIV.

Veken, *Rombout*, glass painter, f. 1582,
† 29.4.1619 – B, NL □ ThB XXXIV.

Veken, *Willem Philip van der*, painter,
copper engraver, * 23.5.1863 Antwerpen
– B □ ThB XXXIV.

Vekene, *Jean van der*, sculptor,
painter, f. 1574, l. 1585 – B, NL
□ ThB XXXIV.

Vekene, *Nicolas van der* → **Veken**,
Nicolas van der

Vekler, *Egor Jakovlevič* → **Vekler**,
Georgij Jakovlevič

Vekler, *Georgij Jakovlevič* (Weckler,
Georg), mosaicist, * 1800 Riga,
† 19.9.1861 St. Petersburg – LV, RUS
□ ChudSSSR II; ThB XXXV.

Vekov, *Christo Vălčev*, painter,
* 25.8.1930 Malograd – BG □ EIIB;
Marinski Živopis.

Vekris, *Terry*, painter, sculptor,
* 28.7.1930 Athen – CDN, GR
□ Ontario artists.

Vekšin, *Georgij Efimovič*, stage set
designer, * 22.4.1917 Alnaši (Udmurtija)
– RUS □ ChudSSSR II.

Veksler, *Abram Iosifovič* (ChudSSSR II)
→ **Veksler**, *Abram Josypovyč*

Veksler, *Abram Josypovyč* (Veksler,
Abram Iosifovič), painter, * 26.8.1910
Kitajgorod – UA, RUS □ ChudSSSR II;
SChU.

Veksler, *Abram Solomonovič*, stage set
designer, painter, * 22.1.1905 Gorki
(Mogilev) – RUS, BY □ ChudSSSR II.

Veksler, *Michail Solomonovič* (Veksler,
Mikhail Solomonovich), graphic artist,
* 18.4.1898 Vitebsk, l. 1955 – RUS,
BY □ ChudSSSR II; Milner.

Veksler, *Mikhail Solomonovich* (Milner) →
Veksler, *Michail Solomonovič*

Vel, *Nicolas*, stonemason, f. 1619 – B, NL
□ ThB XXXIV.

Vel-Durand, *Madeleine*, master
draughtsman, * 30.9.1888 Arras,
† 30.12.1967 – F □ Marchal/Wintrebert.

Vel-Durand, *Marguerite Aline Zélie*,
painter, * 10.12.1885 Arras, † 5.10.1943
– F □ Marchal/Wintrebert.

Vela, *Antonio* → **Bella**, *Antonio* (1636)

Vela, *Cristobal* → **Bella**, *Cristobal*

Vela, *Eugenio*, wood engraver, f. 1876,
l. 1885 – E □ Páez Rios III.

Vela, *François-Joanny*, sculptor, * 5.9.1868
Chanay (Ain), † 29.4.1891 Lyon – F
□ Audin/Vial II.

Vela, *Giov. Battista* (Vela, Giovanni
Battista), painter, f. 1701 – I
□ DEB XI; ThB XXXIV.

Vela, *Giovanni Battista* (DEB XI) → **Vela**,
Giov. Battista

Vela, *Juan (1536)*, painter, f. 1536 – E
□ ThB XXXIV.

Vela, *Juan (1593)*, sculptor, f. 1593 – E
□ ThB XXXIV.

Vela, *L.-H.*, painter, porcelain artist,
f. 1810 – F □ Audin/Vial II.

Vela, *Lorenzo*, animal sculptor, * 1812 or
1814 Ligornetto, † 10.1.1897 Mailand
– I, CH □ Panzetta; ThB XXXIV.

Vela, *Pascual*, sculptor, f. 1637 – E
□ ThB XXXIV.

Vela, *Pedro J.*, painter, * 1837 Buenos
Aires, † 17.5.1902 Buenos Aires – RA
□ EAAm III.

Vela, *Roderic*, painter, f. 1507 – E
□ Ráfols III.

Vela, *Rómulo*, painter, f. before 1968
– PE □ EAAm III.

Vela, *Spartaco*, landscape painter, history
painter, etcher, * 1853 or 28.3.1854
Turin or Ligornetto, † 23.7.1895
Ligornetto – I, CH □ Comanducci V;
DEB XI; Servolini; ThB XXXIV.

Vela, *Vicente*, painter, * 1931 Jérez de
la Frontera or Algeciras – E □ Blas;
Calvo Serraller; Vollmer VI.

Vela, *Vincenzo*, sculptor, * 3.5.1820
Ligornetto, † 3.10.1891 or 4.10.1891
Ligornetto – I, CH □ DA XXXII;
ELU IV; Panzetta; ThB XXXIV.

Vela García, *Francesc* (Vela García,
Francisco), painter, * 1872 Barcelona,
l. 1897 – E □ Cien años XI;
Ráfols III.

Vela García, *Francisco* (Cien años XI) →
Vela García, *Francesc*

Vela Murillo, *Consuelo*, painter, f. 1887
– E □ Cien años XI.

Vela Villalba, *Rómulo*, painter,
* 1933 Ancash – PE □ EAAm III;
Ugarte Eléspuru.

Vela Zanetti, *José*, painter, * 27.5.1913
Milagros or Leon, † 4.1.1999 Burgos
– DOM, E □ Blas; Calvo Serraller;
EAAm III; EAPD; Páez Rios III.

Velada del Valle, *José*, calligrapher,
* about 1812, l. 1869 – E
□ Cotarelo y Mori II.

Veladini, *Antonio*, lithographer,
* 10.4.1817, † 6.7.1890 – CH
□ Brun III.

Veladini, *Pietro*, engineer, * 1853 Lugano
– CH, I □ Brun III.

Velaert, *Dirk Jakobsz.* → **Vellert**, *Dirk
Jakobsz.*

Velain, architect, f. 12.6.1724 – F
□ Audin/Vial II.

Velam Drolant, goldsmith, f. 1567,
l. 1572 – S □ SvKL V.

Velamendi, *Juan Miguel de* →
Veramendi, *Juan Miguel de*

Velan, *Leopold*, sculptor, * 30.9.1906
Šlapanice (Brünn) – CZ □ Toman II.

Velander, *Lis* (Velander, Lizzie
Frederikke), painter, graphic artist,
designer, artisan, * 1920 Horsens – DK,
S □ SvK; SvKL V; Vollmer V.

Velander, *Lizzie Frederikke* (SvKL V) →
Velander, *Lis*

Velandi, *Domenico*, painter, f. 1483,
l. 1503 – I □ DEB XI.

Velano, *Manoel José*, carpenter, f. 1784
– BR □ Martins II.

Velarde, *Condesa de*, painter, f. 1884 – E
□ Cien años XI.

Velarde, *Edna*, painter, * 1940 Lima – PE
□ Ugarte Eléspuru.

Velarde, *Héctor*, architect, * 14.3.1898 or
14.5.1898 Lima, l. before 1961 – PE
□ EAAm III; Vollmer V.

Velarde, *José*, painter, f. 1880 – E
□ Cien años XI.

Velarde, *Marcela*, painter, * 1930 Lima
– PE □ Ugarte Eléspuru.

Velarde, *Natalia*, painter, * 1925 Lima
– PE □ Ugarte Eléspuru.

Velarde, *Pablita* (Velarde, Publita),
illustrator, * 19.9.1918 Santa Clara
Pueblo (New Mexico) – USA
□ DA XXXII; Samuels.

Velarde, *Publita* (Samuels) → **Velarde**,
Pablita

Velarde y de Castro, *Lucía*,
miniature painter, blazoner, enamel
artist, * 5.2.1881 Madrid – E
□ Cien años XI.

Velardi, *Domenico* → **Velandi**, *Domenico*

Velart, *Pierre* → **Bolart**, *Pierre*

Velart, *Pietre* → **Bolart**, *Pierre*

Velarte, *Jerónimo*, painter, f. 1612 – E
□ ThB XXXIV.

Velasco, calligrapher, miniature
painter, copyist, f. 976, l. 1030 – E
□ Bradley III; D'Ancona/Aeschlimann;
ThB XXXIV.

Velasco, *António Joaquim Francisco*
(EAAm III) → **Velasco**, *António
Joaquim Franco*

Velasco, *António Joaquim Franco* (Velasco,
António Joaquim Francisco), painter,
* 1780 Salvador (Bahia), † 1833
Salvador (Bahia) – BR □ EAAm III;
Pamplona V.

Velasco, *Bernardino de*, silversmith,
f. 1597, l. 30.3.1609 – E
□ Pérez Costanti; ThB XXXIV.

Velasco, *Bernardo*, sculptor, f. 1782 – E
□ ThB XXXIV.

Velasco, *Caetano da Penha*, wood carver,
f. 1736, l. 1756 – BR □ Martins II.

Velasco, *Cristóbal de*, painter, * 1578
Toledo (?), † after 6.12.1627
Valladolid (?) – E □ ThB XXXIV.

Velasco, *Diego de (1539)* (Velasco, Diego
de (der Ältere)), sculptor, f. 1539,
l. 1566 – E □ ThB XXXIV.

Velasco, *Diego de (1579)* (Velasco,
Diego de), sculptor, architect, f. 1579,
† before 10.7.1593 – E □ ELU IV;
ThB XXXIV.

Velasco, *Diego (?)*, engraver – E
□ Páez Rios III.

Velasco, *Domingo Antonio de*, painter,
f. 1804 – E □ ThB XXXIV.

Velasco, *Esther Victoria*, painter,
graphic artist, f. before 1968 – ROU
□ EAAm III.

Velasco, *Francisco de (1513)*,
sculptor, * about 1513, l. 1560 – E
□ ThB XXXIV.

Velasco, *Francisco (1866)*, master
draughtsman, woodcutter, f. 1866,
l. 1867 – PY □ EAAm III.

Velasco, *Francisco (1931)*, painter, * 1931
Madrid – E □ Blas.

Velasco, *Francisco (1955)*, painter,
* 1955 Pelúgano (Asturien) – E
□ Calvo Serraller.

Velasco, *García de*, building craftsman,
f. 1589, † about 1600 – E
□ González Echegaray; Pérez Costanti;
ThB XXXIV.

Velasco, *Giuseppe*, painter, * 10.12.1750 Palermo, † 7.2.1826 or 1827 Palermo – I ▭ Comanducci V; DEB XI; PittItalSettec; ThB XXXIV.

Velasco, *Hanneken* → **Velasco**, *João*

Velasco, *Ignacio de*, ceramist, f. 1735, † 1738 – E ▭ ThB XXXIV.

Velasco, *Jerónimo*, building craftsman, f. 1671 – E ▭ González Echegaray.

Velasco, *João*, painter, f. 1540 – B, P, E, NL ▭ Pamplona V; ThB XXXIV.

Velasco, *José (1785)* (Velasco, José), sculptor, f. 1785, l. 1789 – E ▭ ThB XXXIV.

Velasco, *José (1812)*, painter, f. 7.1.1812 – PE ▭ Vargas Ugarte.

Velasco, *José María (1840)*, painter, lithographer, * 6.7.1840 Temascaltzingo (Mexiko), † 25.8.1912 or 27.8.1912 Mexiko-Stadt – MEX ▭ DA XXXII; EAAm III; ThB XXXIV; Toussaint.

Velasco, *José María (1847)*, painter, master draughtsman, f. 1847 – E ▭ Cien años XI; ThB XXXIV.

Velasco, *Juan (1701)*, painter, f. 1701 – MEX ▭ Toussaint.

Velasco, *Juan (1846)*, painter, f. 1846 – E ▭ Cien años XI.

Velasco, *Juan (1895)*, painter, f. 1895 – E ▭ Cien años XI.

Velasco, *Juan de (1895/1897)* (Velasco, Juan de (1895)), painter, f. 1895, l. 1897 – E ▭ Cien años XI.

Velasco, *Juan Bautista de*, bell founder, f. 1702, l. 1716 – E ▭ González Echegaray.

Velasco, *Juan Bernardo de*, architect, f. 1626, l. 1637 – E ▭ ThB XXXIV.

Velasco, *Justo María de*, painter, f. 1856, l. 1880 – E ▭ Cien años XI.

Velasco, *Lázaro* (Cotarelo y Mori II) → **Velasco**, *Lázaro de*

Velasco, *Lázaro de* (Velasco, Lázaro), architect, miniature painter, calligrapher, f. 1553, † 1585 Granada – E ▭ Cotarelo y Mori II; ThB XXXIV.

Velasco, *Luis de*, painter, * about 1550, † 1.3.1606 Toledo – E ▭ DA XXXII; ThB XXXIV.

Velasco, *Manoel José*, carpenter, f. 1773, l. 1802 – BR ▭ Martins II.

Velasco, *Manuel*, engraver – E ▭ Páez Rios III.

Velasco, *Marcos de*, architect, f. about 1659 – E ▭ ThB XXXIV.

Velasco, *María de los Dolores*, painter, f. 1833, l. 1849 – E ▭ Cien años XI; ThB XXXIV.

Velasco, *Melchor de*, bell founder, f. 1640 – E ▭ González Echegaray.

Velasco, *Nydia*, painter, ceramist, * Buenos Aires, f. 1946 – RA ▭ EAAm III.

Velasco, *Pedro de (1590)*, embroiderer, f. 1590 – E ▭ ThB XXXIV.

Velasco, *Pedro (1612)*, architect, f. 1612, l. 1617 – E ▭ ThB XXXIV.

Velasco, *Rosario de*, painter, * 1910 Madrid – E ▭ Blas; Calvo Serraller.

Velasco, *Tomaz*, carpenter, f. 1780, l. 1783 – BR ▭ Martins II.

Velasco Agüero, *Francisco de*, building craftsman, f. 6.3.1649 – E ▭ González Echegaray.

Velasco Agüero, *Juan Bautista de*, building craftsman, f. 25.9.1655, l. 10.5.1675 – E ▭ González Echegaray.

Velasco Agüero, *Lope de*, building craftsman, * Latas, f. 3.12.1625 – E ▭ González Echegaray.

Velasco Agüero, *Marcos de*, building craftsman, f. 26.4.1660 – E ▭ González Echegaray.

Velasco Agüero, *Melchor de* (Velasco Agüerro, Melchor de), architect, * Suesa, f. 1654, † 4.9.1669 Santiago de Compostela – E ▭ González Echegaray; Pérez Costanti; ThB XXXIV.

Velasco Agüerro, *Bartolomé de*, building craftsman, f. 1656, l. 26.4.1660 – E ▭ González Echegaray.

Velasco Agüerro, *Melchor de* (González Echegaray) → **Velasco Agüero**, *Melchor de*

Velasco y Aguirre, *Miguel* (Cien años XI) → **Velasco Aguirre**, *Miguel*

Velasco Aguirre, *Miguel* (Velasco y Aguirre, Miguel), painter, graphic artist, * 1868 Valencia, l. before 1983 – E ▭ Cien años XI; Páez Rios III.

Velasco Alzaga, *Katia*, painter, * 1944 Lima – PE ▭ Ugarte Eléspuru.

Velasco Astete, *Domingo*, painter, * 1897 Cuzco, l. 1940 – PE ▭ EAAm III.

Velasco de Avila, *Diego de* → **Velasco**, *Diego de (1539)*

Velasco de Belausteguigoitia, *Rosario de*, landscape painter, marine painter, * 1912 Madrid – E ▭ Ráfols III.

Velasco Castro Verde, *Sebastián de*, painter, f. 1724 – MEX ▭ Toussaint.

Velasco Cuesta, *Martín de*, stonemason, * Trasmiera, f. 19.12.1536 – E ▭ González Echegaray.

Velasco Dueñas, *José*, calligrapher, f. 1866 – E ▭ Cotarelo y Mori II.

Velasco Grau, *Lluis*, painter, decorator, * 1922 Barcelona – E ▭ Ráfols III.

Velasco Guerrero, *Lluís* (Velasco Guerrero, Luis), painter, f. 1894 – E ▭ Cien años XI; Ráfols III.

Velasco Guerrero, *Luis* (Cien años XI) → **Velasco Guerrero**, *Lluís*

Velasco Jáuregui, *Ramón*, calligrapher, f. 1651 – E ▭ Cotarelo y Mori II.

Velasco Lara, *Amador*, painter, f. 1878 – E ▭ Cien años XI.

Velasco Núñez, *Artur*, sculptor, f. 1923 – E ▭ Ráfols III.

Velasco Ponton, *Juan de*, building craftsman, f. 1710, l. 1742 – E ▭ González Echegaray.

Velasco y Valdes, *Joaquín*, painter, * 1872 Santa Clara, l. 1898 – C ▭ EAAm III.

Velasco y Zúñiga, *Íñigo*, architect, * Popayán, f. 1608, † 1662 Popayán – CO ▭ Ortega Ricaurte.

Velasco y Zúñiga, *Pedro*, architect, * Spanien or Popayán, f. 1612 – CO ▭ Ortega Ricaurte.

Velasques, *Diego Rodrigues da Silva y* (Pamplona V) → **Velázquez**, *Diego (1599)*

Velasquez, *Alonso* (Vargas Ugarte) → **Velasquez**, *Alonso de*

Velasquez, *Alonso de* (Velasquez, Alonso), building craftsman, architect, f. 1602, l. 1613 – PE ▭ EAAm III; Vargas Ugarte.

Velasquez, *Andrés*, gilder, embroider, f. 1637, l. 1659 – GCA ▭ EAAm III.

Velasquez, *Benito*, painter, f. 1701 – MEX ▭ EAAm III; Toussaint.

Velasquez, *Diego Rodrigues da Silva y* → **Velázquez**, *Diego (1599)*

Velasquez, *Diego Rodriguez de Silva* (Pavière I) → **Velázquez**, *Diego (1599)*

Velasquez, *Francisco*, architect, f. 1560 – P ▭ Sousa Viterbo III; ThB XXXIV.

Velásquez, *Francisco (1598)*, carver, cabinetmaker, decorative painter, * Villa de Leiva, f. 1598 – CO ▭ EAAm III; Ortega Ricaurte.

Velásquez, *Giuseppe* → **Velasco**, *Giuseppe*

Velasquez, *Gregorio*, architect, f. 1786, l. 1813 – MEX ▭ EAAm III.

Velásquez, *Héctor*, architect, * 25.12.1923 Mexiko-Stadt – MEX ▭ DA XXXI.

Velásquez, *J. Antonio* (EAAm III; Vollmer V) → **Velasquez**, *José Antonio*

Velasquez, *José Antonio* (Velasquez, J. Antonio), painter, * 1906 Caridad – HN ▭ EAAm III; Jakovsky; Vollmer V.

Velásquez, *Juan*, silversmith, f. 1535 – RA ▭ EAAm III.

Velásquez, *Nicolás* → **Velázquez**, *Nicolás*

Velasquez, *Raúl O.*, figure painter, * 1929 Mexiko-Stadt – MEX ▭ Vollmer V.

Velásquez Botero, *Samuel*, master draughtsman, painter, * 5.5.1865 Santa Barbara (Antioquia), l. 1942 – CO ▭ EAAm III; Ortega Ricaurte.

Velásquez Cueto, *Dolores de* → **Cueto**, *Lola de*

Velasquez Rivera, *Adrian*, painter, * 1936 Huancayo – PE ▭ Ugarte Eléspuru.

Velásquez Rubio, *Rodolfo*, painter, graphic artist, * 1930 or 17.5.1939 Cali – CO ▭ EAAm III; Ortega Ricaurte.

Velasse, *César de*, maker of leather tapestries, f. 1701 – I ▭ Brune.

Velat, *Eduard* (Velat, Eduardo), marine painter, f. 1877 – E ▭ Cien años XI; Ráfols III.

Velat, *Eduardo* (Cien años XI) → **Velat**, *Eduard*

Velati, *Ogoardo*, painter, f. 1883, l. 1885 – I ▭ Beringheli.

Velatquez, *Diego Rodriguez de Silva (EAPD)* → **Velázquez**, *Diego (1599)*

Velatta, *Pietro*, painter (?), * Carega di Cello, f. 1767, † 1803 – I ▭ DEB XI.

Velay, *Amédée Joseph*, sculptor, painter, * Laval, f. 1912 – F ▭ Kjellberg Bronzes.

Velay, *Dorance*, tapestry craftsman (?), painter, engraver, * 1927 Paris – F ▭ Bénézit.

Velayos, *Jesús*, painter, * 1952 Muñogalindo (Avila) – E ▭ Calvo Serraller.

Velazco, painter, f. 1748 – MEX ▭ Toussaint.

Velazques, *Francisco (1812)*, painter, * Santo Domingo, f. 1812, l. 1830 – DOM ▭ EAPD.

Velázquez, *Cosme*, sculptor, * about 1755 Logroño, l. 1792 – E ▭ ThB XXXIV.

Velázquez, *Cristóbal (1597)*, wood sculptor, f. 1597, † 13.6.1616 – E ▭ ThB XXXIV.

Velázquez, *Cristóbal (1624)*, cabinetmaker, f. 1624 – E ▭ ThB XXXIV.

Velázquez, *Diego de (1534)* (Velázquez, Diego de), sculptor, f. 1534 – E ▭ ThB XXXIV.

Velázquez, *Diego (1599)* (Velasques, Diego Rodrigues da Silva y; Velasquez, Diego Rodriguez de Silva; Velázquez, Diego; Velázquez, Diego Rodríguez de Silva y; Velatquez, Diego Rodríguez de Silva; Velazquez de Silva, Diego), still-life painter, * 1599 Sevilla, † 7.8.1660 Madrid – E ▭ DA XXXII; EAPD; ELU IV; Páez Rios III; Pamplona V; Pavière I; ThB XXXIV.

Velázquez, *Diego Rodríguez de Silva y* (ELU IV; ThB XXXIV) → **Velázquez**, *Diego (1599)*

Velazquez, *Encarnación*, graphic artist,
* Madrid, f. 1920 – E ▭ Páez Rios III.

Velázquez, *Francisco (1621)*, sculptor,
architect, f. 1621 – E ▭ ThB XXXIV.

Velázquez, *Francisco (1640)* (Velázquez,
Francisco), painter, f. 1640 – E
▭ Pérez Costanti; ThB XXXIV.

Velázquez, *Jerónimo*, cabinetmaker,
f. 1629, l. 1640 – E ▭ ThB XXXIV.

Velázquez, *Luis*, painter, f. 1701 – E
▭ ThB XXXIV.

Velázquez, *Manuel*, retable painter (?),
f. 1801 – MEX ▭ Toussaint.

Velázquez, *Nicolás*, painter, f. 1686 –
MEX ▭ Toussaint.

Velázquez, *Vicente*, flower painter, * 1761,
l. 1800 – E ▭ Aldana Fernández.

Velazquez, *Vladimir*, master draughtsman,
* 1963 Santo Domingo – DOM
▭ EAPD.

Velazquez y Bosco, *Ricardo* (Páez Rios
III) → **Velázquez Bosco,** *Ricardo*

Velázquez Bosco, *Ricardo* (Velazquez
y Bosco, Ricardo), architect, * 1843
Burgos, † 31.7.1923 Madrid – E
▭ DA XXXII; Páez Rios III.

Velázquez de Espinosa, *Bernabé*,
painter, gilder, f. 1596, l. 1602 – E
▭ ThB XXXIV.

Velázquez Gaztelu, *Ana*, painter, f. 1879
– E ▭ Cien años XI.

Velázquez de Medrano, *José*, silversmith,
* Pamplona (?), f. 1596, l. 1601 – E
▭ ThB XXXIV.

Velázquez Minaya, *Francisco*, painter,
f. about 1630 – E ▭ ThB XXXIV.

Velazquez Perez, *Jabiel*, painter,
* 13.2.1938 Las Piedras – ROU
▭ PlástUrug II.

Velázquez Querol, *Vicente*, painter,
f. 1816 – E ▭ ThB XXXIV.

Velazquez de Silva, *Diego* (Páez Rios III)
→ **Velázquez,** *Diego* (1599)

Velba, *Marián*, painter, * 1930 – SK
▭ ArchAKL.

Velbach, *Niklas* → **Velbacher,** *Niklas*

Velbacher, *Nic.* → **Velbacher,** *Niklas*

Velbacher, *Niklas*, architect, stonemason,
* Salzburg (?), f. 1416, † after 1448
– A ▭ List; ThB XXXIV.

Velber, *Hans* (der Ältere) → **Felber,** *Hans*
(1400)

Velbri, *Edgar* (Vel'bri, Édgar
Iochannesovič), bookplate artist,
* 16.12.1902 Tallinn, † 16.7.1977 Tallinn
– EW, RUS ▭ ChudSSSR II; KChE V.

Vel'bri, *Édgar Iochannesovič* (ChudSSSR
II; KChE V) → **Velbri,** *Edgar*

Velc, *Ferdinand*, painter, * 27.7.1864
Vinařice, † 1.7.1920 Sarajevo – CZ, BiH
▭ ELU IV; Mazalić; Toman II.

Vel'c, *Ivan Avgustinovič* → **Vel'c,** *Ivan
Avgustovič*

Vel'c, *Ivan Avgustovič* (Vel'ts,
Ivan Avgustovich; Welz, Iwan
Awgustinowitsch), landscape painter,
* 18.6.1866 Saratov, † 23.10.1926
Leningrad – RUS ▭ ChudSSSR II;
Milner; ThB XXXV.

Vel'cen, *Tat'jana Georgievna*, sculptor,
* 21.11.1930 Kattakurgan, † 15.4.1968
Tambov – RUS ▭ ChudSSSR II.

Velcescu, *Cornelia*, sculptor, icon painter,
ceramist, glass painter, * 14.4.1934
Bukarest – RO, F ▭ Barbosa; Jianou.

Velčev, *Georgi Atanasov*, painter,
* 18.11.1891 Varna, † 16.4.1955 Varna
– BG ▭ EIIB.

Velčev, *Vasil Todorov*, painter, * 1.2.1925
Vrabevo – BG ▭ EIIB.

Velchonen, *Christian von* → **Velthofen,**
Christian von

Veld, *Franciscus Nicolaas van der*,
sculptor, * 11.12.1940 Lisse (Zuid-
Holland) – NL ▭ Scheen II.

Veld, *Frans van der* → **Veld,** *Franciscus
Nicolaas van der*

Veld, *Haro op het* → **Veld,** *Hendricus
Wilhelmus op het*

Veld, *Harry op het* (Vollmer V) → **Veld,**
Hendricus Wilhelmus op het

Veld, *Hendricus Wilhelmus op het* (Veld,
Harry op het), master draughtsman,
* 4.7.1926 Vlodrop (Limburg) – NL
▭ Scheen II; Vollmer V.

Veld, *Jacob Christ*, assemblage artist,
collagist, sculptor, graphic artist,
* 9.4.1936 Leeuwarden (Friesland) –
NL ▭ Scheen II.

Velde, *A. van de (1750)* (Velde, A. van
de), etcher, master draughtsman, f. about
1750 – NL ▭ Scheen II; Waller.

Velde, *A. van (1944)* (Velde, A. van),
painter, sculptor, f. before 1944 – NL
▭ Mak van Waay.

Velde, *A. G. van* (ThB XXXIV; Vollmer
V) → **Velde,** *Abraham Gerardus van*

Velde, *Abraham van de*, painter,
* 2.3.1807 Amsterdam (Noord-Holland),
l. 1849 – NL ▭ Scheen II.

Velde, *Abraham G. van* → **Velde,**
Abraham Gerardus van

Velde, *Abraham Gerardus van* (Velde,
Bram van (1895); Van Velde, Bram;
Velde, A. G. van; Velde, Bram van),
landscape painter, still-life painter,
* 19.10.1895 Zoeterwoude (Zuid-
Holland), † 28.12.1981 Grimaud (Var)
– F ▭ ContempArtists; DA XXXII;
Scheen II; ThB XXXIV; Vollmer V;
Vollmer VI.

Velde, *Adriaen van de*, marine painter,
etcher, animal painter, landscape painter,
genre painter, portrait painter, master
draughtsman, * before 30.11.1636
or 30.11.1636 Amsterdam, † before
21.1.1672 or 21.1.1672 Amsterdam –
NL ▭ Bernt III; Bernt V; Brewington;
DA XXXII; ELU IV; ThB XXXIV;
Waller.

Velde, *Adrien Alphonse van der* (Velde,
Fons van der), painter, lithographer,
master draughtsman, * 22.1.1870
Antwerpen, † 5.11.1936 Leiden (Zuid-
Holland) – B ▭ Scheen II; Vollmer V;
Waller.

Velde, *Alexander Louis van der*,
lithographer, master draughtsman,
* 4.10.1828 Alkmaar (Noord-Holland),
† 1.11.1853 Zwolle (Overijssel) – NL
▭ Scheen II.

Velde, *Alfred E. R. van der*, painter,
* 13.7.1889 Brügge, l. 1912 – B, USA
▭ EAAm II.

Velde, *Anthonie (1617)* → **Velde,** *Anthony
van de (1617)*

Velde, *Anthony van de (1557)*, painter,
* about 1557 Antwerpen (?), l. 14.2.1613
– NL ▭ ThB XXXIV.

Velde, *Anthony van de (1617)* (Velde,
Anthonie (1617)), fruit painter, still-life
painter, * 22.10.1617 Haarlem, † 1662
or before 11.7.1672 Amsterdam – NL
▭ Pavière I; ThB XXXIV.

Velde, *Bram van* (DA XXXII; Vollmer VI)
→ **Velde,** *Abraham Gerardus van*

Velde, *Bram van (1910)*, painter, * about
1910 Lisse, l. before 1961 – NL
▭ Vollmer V.

Velde, *Charles William Meredith van de*
(Scheen II; Waller) → **Velde,** *Charles
William Meredith*

Velde, *Charles William Meredith* (Velde,
Charles William Meredith van de),
landscape painter, watercolourist, engraver
of maps and charts, master draughtsman,
* 3.12.1818 or 4.12.1818 Leeuwarden
(Friesland), † 20.3.1898 Menton
(Alpes-Maritimes) – NL ▭ Scheen II;
ThB XXXIV; Waller.

Velde, *Cornelis van de* (Van der Velde,
Cornelius; Van de Velde, Cornelius),
marine painter, * 1675, † 1729 –
GB, NL ▭ Grant; ThB XXXIV;
Waterhouse 18.Jh..

Velde, *Daniel van den* → **Velde,** *Daniel
van de*

Velde, *Daniel van de*, copper engraver,
f. 1635 – NL ▭ Waller.

Velde, *Dirck van de* → **Velde,** *Dirk van
de*

Velde, *Dirk van de*, copper engraver,
* about 1636 Amsterdam, l. 1675 – NL
▭ Waller.

Velde, *Epi van der* (Mak van Waay) →
Velde, *Epivander*

Velde, *Epivander* (Velde, Epi van der),
painter of nudes, portrait painter, flower
painter, still-life painter, * 7.11.1890,
l. before 1961 – NL ▭ Mak van Waay;
Vollmer V.

Velde, *Esaias van de (1587)* (Velde,
Esaias van de; Velde, Essaias van de),
marine painter, master draughtsman,
etcher, * before 17.5.1587 or about 1590
or about 1591 Amsterdam, † before
18.11.1630 or 1630 Den Haag – NL
▭ Bernt III; Bernt V; Brewington;
ELU IV; ThB XXXIV; Waller.

Velde, *Esaias van de (1615)*, painter (?),
* before 15.11.1615 Haarlem, l. 1671
– NL ▭ ThB XXXIV.

Velde, *Essaias van de* → **Velde,** *Esaias
van de (1587)*

Velde, *Fons van der* (Vollmer V; Waller)
→ **Velde,** *Adrien Alphonse van der*

Velde, *Franciscus van de*, painter, sculptor,
architect, f. 1534, l. 1540 – B, NL
▭ ThB XXXIV.

Velde, *François Leonard van de*,
lithographer, master draughtsman,
* 14.11.1858 Den Haag (Zuid-Holland),
† 3.3.1945 Delft (Zuid-Holland) – NL
▭ Scheen II.

Velde, *Franz Xaver* → **Welde,** *Franz
Xaver*

Velde, *G. van*, painter, sculptor, f. before
1944 – NL ▭ Mak van Waay.

Velde, *Geer van* (DA XXXII; Vollmer V)
→ **Velde,** *Gerardus van*

Velde, *Gerard van* (ThB XXXIV) →
Velde, *Gerardus van*

Velde, *Gerardus van* (Velde, Geer
van; Velde, Gerard van), decorative
painter, * 5.4.1898 Lisse (Zuid-
Holland), † 5.3.1977 – F ▭ DA XXXII;
Scheen II; ThB XXXIV; Vollmer V.

Velde, *H. van de (1744)* (ThB XXXIV)
→ **Velde,** *Harmanus van der*

Velde, *H. v. d. (1944)*, animal painter,
f. before 1944 – NL ▭ Mak van Waay.

Velde, *Hanny van der* (Vollmer V) →
VanderVelde, *Hanny*

Velde, *Hans van de* → **Velde,** *Jan van de*
(1568)

Velde, *Harmanus van der* (Velde, H.
van de (1744)), landscape painter,
veduta painter, * before 20.5.1744
Sneek (Friesland), † 4.10.1826 Sneek
(Friesland) – NL ▭ Scheen II;
ThB XXXIV.

Velde, *Hendrik van de* (Velde, Henri van de (1896)), animal painter, landscape painter, * 14.1.1896 Amsterdam (Noord-Holland), † 20.3.1969 Abcoude (Utrecht) – NL ▭ Scheen II; Vollmer V.

Velde, *Hendrikus Marinus van der,* painter, sculptor, * 11.6.1899 Den Haag (Zuid-Holland), l. before 1970 – NL ▭ Scheen II.

Velde, *Henk van der* → **Velde,** *Hendrikus Marinus van der*

Velde, *Henri van de* (Vollmer V) → **Velde,** *Hendrik van de*

Velde, *Henri van de (1893),* pastellist, etcher, master draughtsman, * 11.2.1893 Amsterdam, l. before 1961 – NL ▭ Vollmer V; Waller.

Velde, *Henri Clemens van de* (ThB XXXIV) → **Velde,** *Henry van de*

Velde, *Henry van de* (Van der Velde, Henry; Van der Velde, Henri; Van de Velde, Henry; Velde, Henri Clemens van de), interior designer, painter, artisan, * 3.4.1863 Antwerpen, † 27.10.1957 Zürich – B, D, USA ▭ DA XXXI; DPB II; ELU IV; Karel; ThB XXXIV; Vollmer V.

Velde, *Herman van de,* sculptor, f. about 1600 – D, NL ▭ ThB XXXIV.

Velde, *J. van de,* history painter, genre painter, * about 1814 – B, NL ▭ ThB XXXIV.

Velde, *Jacob van de (1644),* copper engraver, f. 1644, l. about 1645 – NL ▭ ThB XXXIV.

Velde, *Jacob van de (1744)* (Velde, Jacob van de (1766); Velde, Jacob van de (1770)), aquatintist, master draughtsman, copper engraver, * before 1.3.1744 Amsterdam (Noord-Holland)(?), † before 19.10.1780 Amsterdam (Noord-Holland) – NL ▭ Scheen II; ThB XXXIV; Waller.

Velde, *Jacoba Carolina van de,* watercolourist, master draughtsman, artisan, puppet designer, * 17.2.1874 Zutphen (Gelderland), l. before 1970 – NL ▭ Scheen II.

Velde, *Jan van de (1568),* calligrapher, * about 1568, † before 10.9.1623 Haarlem – NL ▭ ThB XXXIV.

Velde, *Jan van de (1593)* (Velde, Jan van de), master draughtsman, etcher, copper engraver, * about 1593 or 1593 Rotterdam or Delft or Rotterdam(?) or Delft(?), † before 4.11.1641 or 4.11.1641 Enkhuizen – NL ▭ Bernt V; DA XXXII; ELU IV; ThB XXXIV; Waller.

Velde, *Jan van de (1610),* aquatintist, goldsmith, copper engraver, master draughtsman, instrument maker, engraver of maps and charts, silversmith, * before 1610 Utrecht, † before 6.6.1686 or 6.6.1686 Haarlem – NL, S ▭ SvKL V; ThB XXXIV; Waller.

Velde, *Jan van de (1620),* still-life painter, * about 1620 or 1620 Haarlem, † before 10.7.1662 or 1662 Enkhuizen(?) or Enkhuizen or Amsterdam – NL ▭ Bernt III; Pavière I; ThB XXXIV.

Velde, *Jan Jansz van de* → **Velde,** *Jan van de (1620)*

Velde, *Jelle van der,* painter, master draughtsman, artisan, * 18.5.1934 Rauwerd (Friesland) – NL ▭ Scheen II.

Velde, *Jo van de* (Van de Velde, Jo), history painter, genre painter, * about 1814 Antwerpen, l. 1848 – B ▭ DPB II.

Velde, *Johan van de* → **Velde,** *Jan van de (1610)*

Velde, *Johannes Cornelis van de,* lithographer, master draughtsman, * 24.11.1844 Den Haag (Zuid-Holland), † 21.5.1929 Den Haag (Zuid-Holland) – NL ▭ Scheen II.

Velde, *Justus van de,* painter, f. 1686, l. 1695 – F ▭ ThB XXXIV.

Velde, *Nicolas van de,* history painter, f. 1601 – B, NL ▭ ThB XXXIV.

Velde, *Paulus van de* (Waterhouse 16./17.Jh.) → **VandeVelde,** *Paulus*

Velde, *Peter van den* (Velde, Pieter van de; Van de Velde, Pieter; Velde, Pieter van den), marine painter, * 27.2.1634 Antwerpen, † after 1687 or 1687 Antwerpen – B, NL ▭ Bernt III; Brewington; DPB II; ThB XXXIV.

Velde, *Petrus van der* → **Velden,** *Petrus van der*

Velde, *Pieter van de* (Brewington) → **Velde,** *Peter van den*

Velde, *Pieter van den* (Bernt III) → **Velde,** *Peter van den*

Velde, *Serge van de* (Van de Velde, Serge), artist, * 1950 Brüssel – B ▭ DPB II.

Velde, *Sophie van de,* painter, * 27.4.1937 – F ▭ Bénézit.

Velde, *Sophie Van de* (Bénézit) → **Velde,** *Sophie van de*

Velde, *Tom te* → **Velde,** *Tom Kornelis te*

Velde, *Tom Kornelis te,* painter, master draughtsman, * 10.4.1943 Zwolle (Overijssel) – NL ▭ Scheen II.

Velde, *Willem van de (1610)* (Velde, Willem van de (st.); Velde, William van de (1610); Van de Velde, William (1610)), master draughtsman, painter, * 1610 or about 1611 Leiden, † 13.12.1693 London or Greenwich (London) – NL, GB, S ▭ Bernt V; Brewington; DA XXXII; ELU IV; Grant; SvKL V; ThB XXXIV; Waterhouse 16./17.Jh..

Velde, *Willem van de (1633)* (Velde, Willem van de (ml.); Velde, William van de (1633); Van der Velde, Willem (1633); Van de Velde, Willem; Van de Velde, William (1633)), marine painter, master draughtsman, * before 18.12.1633 Leiden, † 6.4.1707 London – NL, GB ▭ Bernt III; Bernt V; Brewington; DA XXXII; ELU IV; Gordon-Brown; Grant; ThB XXXIV; Waterhouse 16./17.Jh.; Waterhouse 18.Jh..

Velde, *Willem van de (1667)* (Van der Velde, Willem (1667)), marine painter, * before 4.9.1667 Amsterdam, l. 1708 – GB, NL ▭ ThB XXXIV; Waterhouse 18.Jh..

Velde, *Willem van der (1756),* copper engraver, * Amsterdam(?), f. 1756 – NL ▭ Waller.

Velde, *William van de (1610)* (Brewington) → **Velde,** *Willem van de (1610)*

Velde, *William van de (1633)* (Brewington) → **Velde,** *Willem van de (1633)*

Velde, *William van de* (the elder) → **Velde,** *Willem van de (1610)*

Velde, *William van de* (the younger) → **Velde,** *Willem van de (1633)*

Velde, *Wim van de* (Van de Velde, Wim), artist, * 1937 Antwerpen – B ▭ DPB II.

Velde van Utrecht, *Jan van de* → **Velde,** *Jan van de (1610)*

Veldeman, *Frank,* painter, * 1949 Appels – B ▭ DPB II.

Velden, *Ad Blok van der* → **Velden,** *Adrianus Dirk Blok van der*

Velden, *Adolf von den,* landscape painter, * 24.12.1853 Frankfurt (Main), l. after 1882 – D ▭ ThB XXXIV.

Velden, *Adrianus Dirk Blok van der,* watercolourist, master draughtsman, etcher, lithographer, * 12.4.1913 Dordrecht (Zuid-Holland) – NL ▭ Scheen II.

Velden, *Anthonie van der* → **Velde,** *Anthony van de (1617)*

Velden, *Franz Xaver,* painter, * Graben (Schwaben)(?), f. 1776 – D ▭ ThB XXXIV.

Velden, *G. A.* → **Velden,** *Georg van de*

Velden, *Georg van de* (Velden, Georgius van de), copper engraver, f. 1597 – NL, S ▭ SvKL V; ThB XXXIV.

Velden, *Georgius van de* (SvKL V) → **Velden,** *Georg van de*

Velden, *Joos van der* → **Velden,** *Joseph Theodorus Henricus Maria van der*

Velden, *Joost van der* → **Velden,** *Joost Bernardinus Jozef van der*

Velden, *Joost Bernardinus Jozef van der,* master draughtsman, sculptor, * 5.7.1942 Heerlen (Limburg) – NL ▭ Scheen II.

Velden, *Joseph Theodorus Henricus Maria van der,* painter, sculptor, cartoonist, * 19.10.1914 Lichtenvoorde (Gelderland) – NL ▭ Scheen II.

Velden, *Paulus van der* (Brewington; ThB XXXIV) → **Velden,** *Petrus van der*

Velden, *Petrus van der* (Van der Velden, P.; Velden, Paulus van der), genre painter, marine painter, lithographer, * 5.5.1837 Rotterdam (Zuid-Holland), † 10.11.1913 or about 1915 Auckland (Neuseeland) or Christchurch (Neuseeland) – NZ ▭ Brewington; DA XXXII; Scheen II; ThB XXXIV; Waller; Wood.

Velden, *Petrus Carel van den,* painter, master draughtsman, lithographer, * Utrecht, † 1830 – NL ▭ ThB XXXIV.

Velden, *Pieter Cornelis van den,* lithographer, master draughtsman, painter, * 2.2.1806 Utrecht (Utrecht), † 3.12.1828 Utrecht (Utrecht) – NL ▭ Scheen II; Waller.

Velden, *Pieter van der(?)* → **Velden,** *Petrus van der*

Veldenaer, *Jan* (Waller) → **Veldener,** *Johan*

Veldenaer, *Johan* → **Veldener,** *Johan*

Veldener (Gießer-Familie) (ThB XXXIV) → **Veldener,** *Jean (1535)*

Veldener (Gießer-Familie) (ThB XXXIV) → **Veldener,** *Jean (1559)*

Veldener (Gießer-Familie) (ThB XXXIV) → **Veldener,** *Jérôme*

Veldener, *Jan* → **Veldener,** *Johan*

Veldener, *Jean (1535),* founder, f. 1535, † 25.12.1557 or 31.1.1559 – B, NL ▭ ThB XXXIV.

Veldener, *Jean (1559),* founder, f. 1559, l. 1573(?) – B, NL ▭ ThB XXXIV.

Veldener, *Jérôme,* founder, f. 6.8.1501, † 6.5.1539 – B, NL ▭ ThB XXXIV.

Veldener, *Johan* (Veldenaer, Jan), book printmaker, bookbinder, master draughtsman(?), form cutter(?), woodcutter, master draughtsman, type carver, f. 1473, † after 1501 – NL, B ▭ ThB XXXIV; Waller.

Velder, *Hans* (der Ältere) → **Felder,** *Hans (1466)*

Velder, *Hans* (der Jüngere) → **Felder,** *Hans (1497)*

Velder, *Hieronymus,* stonemason, f. 1500 – I ▭ ThB XXXIV.

Velders, *Jean* → **Volders,** *Louis*

Veldheer, *J. G.* (Mak van Waay) →
Veldheer, *Jacobus Gerardus*

Veldheer, *Jacob Gerard* → **Veldheer,**
Jacobus Gerardus

Veldheer, *Jacobus Gerardus* (Veldheer, J.
G.; Veldheer, Jacob Gerard), woodcutter,
etcher, lithographer, master draughtsman,
painter, * 4.6.1866 Haarlem (Noord-
Holland), † 18.10.1954 Blaricum (Noord-
Holland) – NL ⊞ Mak van Waay;
Scheen II; Waller.

Veldheer, *Johan Marinus*, sculptor,
* 30.12.1892 Haarlem (Noord-Holland),
l. 1958 – NL ⊞ Scheen II.

Veldhoen, *Arie Johannes*, painter, master
draughtsman, graphic artist, * 1.11.1934
Amsterdam (Noord-Holland) – NL
⊞ Scheen II.

Veldhoven, *Hendrik van* → **Velthoven,**
Hendrik van

Veldhoven, *Johannes*, painter, * 16.10.1743
Leiden (Zuid-Holland), † 16.8.1814
Dordrecht (Zuid-Holland) – NL
⊞ Scheen II.

Veldhoven, *Paulus van* → **Velthoven,**
Paulus van (1736)

Veldhuijzen, *Johannes Hendrik*
(Veldhuyzen, Johannes Hendrik), painter,
lithographer, * 23.10.1831 Amsterdam
(Noord-Holland), † 12.8.1910 Amsterdam
(Noord-Holland) – NL ⊞ Scheen II;
Waller.

Veldhuijzen, *Pieter* (Scheen II) →
Veldhuyzen, *Pieter*

Veldhuijzen, *Willem Frederik*, painter,
* 24.8.1814 Baarn (Utrecht), † 31.7.1873
Amsterdam (Noord-Holland) – NL
⊞ Scheen II.

Veldhuis, *H.* (Mak van Waay; Waller) →
Veldhuis, *Hermanus*

Veldhuis, *Herman* → **Veldhuis,** *Hermanus*

Veldhuis, *Hermanus* (Veldhuis, H.), master
draughtsman, woodcutter, glass painter,
* 18.1.1878 Haarlem (Noord-Holland),
† 18.10.1954 Delft (Zuid-Holland) – NL
⊞ Mak van Waay; Scheen II; Waller.

Veldhuizen, *J. v.*, painter, sculptor,
f. before 1944 – NL ⊞ Mak van Waay.

Veldhuizen, *Klaas*, painter, * 10.11.1893
Boijl (Friesland), l. before 1970 – NL
⊞ Scheen II.

Veldhuyzen, *Gerrit*, painter, f. about
1831(?) – NL ⊞ Waller.

Veldhuyzen, *Johannes Hendrik* (Waller) →
Veldhuijzen, *Johannes Hendrik*

Veldhuyzen, *Pieter* (Veldhuijzen, Pieter),
lithographer, master draughtsman, painter,
* 1.4.1806 Baarn (Utrecht), † 25.8.1841
Amsterdam (Noord-Holland) – NL
⊞ Scheen II; Waller.

Velding, *Ägidius* → **Vältin,** *Gilg*

Velding, *Egidio* → **Vältin,** *Gilg*

Velding, *Gilg* → **Vältin,** *Gilg*

Veldius, *Jan van de* → **Velde,** *Jan van de*
(1593)

Veldkamp, *Court* → **Veldkamp,** *Court
Cornelis*

Veldkamp, *Court Cornelis*, watercolourist,
master draughtsman, * 16.2.1914
Amersfoort (Utrecht), † 15.1.1968 De
Bilt (Utrecht) – NL ⊞ Scheen II.

Veldkamp, *Stienes*, master draughtsman,
pastellist, sculptor, * 20.4.1907
Bellingwolde (Groningen) – NL
⊞ Scheen II.

Veldkamp, *Stines* → **Veldkamp,** *Stienes*

Veldman, *Chris* → **Veldman,** *Christiaan*

Veldman, *Christiaan*, watercolourist,
master draughtsman, etcher, engraver,
monumental artist, * 16.1.1943 Venlo
(Limburg) – NL ⊞ Scheen II.

Veldman, *Wijbrand* (Schidlof Frankreich)
→ **Veltman,** *Wibrand*

Veldman, *Wybrand* (ThB XXXIV) →
Veltman, *Wibrand*

Veldman, *Hermann* → **Veltmann,**
Hermann

Veldre, *Charij Leon Petrovič* → **Veldre,**
Harijs

Veldre, *Charij Petrovič* (ChudSSSR II) →
Veldre, *Harijs*

Veldre, *Harijs* (Veldre, Charij Petrovič),
painter, * 8.3.1927 Riga – LV
⊞ ChudSSSR II.

Veldt, *Joh. Georg*, sculptor, f. 1753 – D
⊞ ThB XXXIV.

Veldtinger, *Franz* → **Vältin,** *Franz*

Véle, *Bohumil*, glass cutter, sculptor,
* 1.2.1899 Vrata, l. 1940 – CZ
⊞ Toman II.

Véle, *Ladislav*, painter, master
draughtsman, graphic artist, stage
set designer, * 24.4.1906 Mukařov,
† 18.7.1953 – CZ ⊞ Toman II.

Velea, *Mircea*, graphic artist, fresco
painter, mosaicist, * 28.10.1924 Bukarest
– RO ⊞ Barbosa; Vollmer V.

Velea-Kacso, *Salomia*, linocut artist,
tapestry craftsman, * 13.1.1940 Ocna
de Jos – RO ⊞ Barbosa.

Veleba, *Václav František* (Toman II) →
Welleba, *Wenzel Franz*

Velebil, *Emanuel*, artisan, * 21.7.1875
Lhotka – CZ ⊞ Toman II.

Velecký, *Jaromír*, painter, graphic artist,
* 24.9.1918 Brno – CZ ⊞ Toman II.

Velehradský, *Bernard Bonaventura*
(Toman II) → **Velehradsky,** *Bernard
Bonaventura Wilhelm*

Velehradsky, *Bernard Bonaventura Wilhelm*
(Velehradský, Bernard Bonaventura),
painter, * about 1654 or about
1659, † 22.6.1729 Olmütz – CZ
⊞ ThB XXXIV; Toman II.

Velehradský, *František* (Toman II) →
Velehradsky, *Franz*

Velehradsky, *Franz* (Velehradský,
František), painter, * 18.1.1668 Kroměříž,
l. 25.8.1694 – CZ ⊞ Toman II.

Velein → **Velain**

Velença, *Francisco*, cartoonist, caricaturist,
* 1882 Lissabon, † 1962 – P
⊞ Pamplona V.

Velenovský, *Josef*, painter, * 3.3.1887
Písek, l. 1925 – CZ ⊞ Toman II.

Velentij → **Riznyčenko,** *Volodymyr
Vasyl'ovyč*

Veles, *José*, gilder, embroiderer, f. 1704,
l. 1709 – GCA ⊞ EAAm III.

Veles, *Pere Joan*, painter, f. 1462 – E
⊞ Ràfols III.

Velescu-Ilie, *Victoria* (Velescu-Ilie, Viorica),
painter, sculptor, * 29.3.1924 Brăila
– RO, CH, CDN ⊞ Barbosa; Jianou.

Velescu-Ilie, *Viorica* (Barbosa) → **Velescu-
Ilie,** *Victoria*

Velev, *Dimităr* (Velev, Dimităr Dončev),
carpet artist, * 17.6.1896 Kazanlăk,
† 25.12.1978 Sofia – BG ⊞ EIIB.

Velev, *Dimităr Dončev* (EIIB) → **Velev,**
Dimităr

Velez, *Alonso*, smith, f. 1586 – CO
⊞ EAAm III.

Velez, *Andrés*, building craftsman, f. 1658
– E ⊞ González Echegaray.

Velez, *Andrés* (1587), building
craftsman, f. 1587, l. 1588 – E
⊞ González Echegaray.

Velez, *Antonio de* (Ràfols III, 1954) →
Giménez Toledo, *Antonio*

Velez, *Antonio de*, painter, * Mallorca,
f. 1881 – E ⊞ Blas.

Velez, *Bartolomé*, stonemason, * Ajo,
f. 29.5.1582 – E ⊞ González Echegaray.

Velez, *Diego*, building craftsman,
* Trasmiera, f. 1576, † 1600 – E
⊞ González Echegaray; Pérez Costanti;
ThB XXXIV.

Vélez, *Eladio*, painter, * 1898 Itagui
(Antioquia), l. 1975 – CO ⊞ EAAm III;
Ortega Ricaurte; Vollmer V.

Velez, *Felipe*, stonemason, f. 1725 – E
⊞ González Echegaray.

Velez, *Francisco* (1607), building
craftsman, f. 1607, l. 1.3.1618 – E
⊞ González Echegaray.

Velez, *Francisco* (1644) (Velez,
Francisco), building craftsman,
* Carriazo, f. 20.10.1644 – E
⊞ González Echegaray.

Velez, *Francisco* (1786), master
draughtsman, topographer, f. 1786 – PE
⊞ EAAm III.

Vélez, *Humberto Elías*, painter, master
draughtsman, * 1943 Urrao(?) – CO
⊞ Ortega Ricaurte.

Velez, *Joan Pau*, painter, f. 1786 – E
⊞ Ràfols III.

Vélez, *José Miguel*, sculptor, * 7.1839
Cuenca, † 1.12.1892 Cuenca – EC
⊞ DA XXXII.

Velez, *Juan* (1542), stonemason, f. 1542
– E ⊞ González Echegaray.

Velez, *Juan* (1573), building craftsman,
f. 17.7.1573 – E ⊞ González Echegaray.

Velez, *Juan* (1616), sculptor, f. 1616 – E
⊞ González Echegaray.

Velez, *Marcos*, building craftsman,
* Güemes, f. 1605 – E
⊞ González Echegaray.

Velêz, *Maria*, painter, collagist, graphic
artist, tapestry craftsman, * 1935
Lissabon – P ⊞ Tannock.

Vélez, *Martha Helena*, painter, * Medellín,
f. 1967 – CO ⊞ Ortega Ricaurte.

Velez, *Mateo*, building craftsman,
f. 12.1605, l. 1615 – E
⊞ González Echegaray.

Velez, *Miguel*, sculptor, * Cuenca, f. 1801
– EC ⊞ EAAm III.

Vélez, *Patricio*, painter, * 1945 Quito
– EC, E ⊞ Calvo Serraller.

Velez, *Pedro* (1614) (Velez, Pedro),
building craftsman, f. 17.10.1614 – E
⊞ González Echegaray.

Vélez, *Pedro* (1817), calligrapher, f. 1817,
l. 1818 – E ⊞ Cotarelo y Mori II.

Velez, *Reyes*, photographer, f. after 1900,
l. before 1989 – DOM ⊞ EAPD.

Velez de Argos, *Domingo*, building
craftsman, * Arnuero, f. 28.8.1621 –
E ⊞ González Echegaray.

Velez de Argos, *Pedro*, building
craftsman, * Isla, f. 4.8.1602 – E
⊞ González Echegaray.

Velez de Bareyo, *Lorenzo*, artisan, f. 1684,
l. 1720 – E ⊞ González Echegaray.

Vélez y Carmona, *Manuel*, copyist,
f. 1864, l. 1877 – E ⊞ Cien años XI.

Velez de las Cuevas, *Francisco*, building
craftsman, * Roiz, f. 19.3.1664 – E
⊞ González Echegaray.

Vélez Ferrer, *Luis Fernando* (Velezefe),
caricaturist, * 18.5.1937 Medellín – CO
⊞ EAAm III; Ortega Ricaurte.

Velez de Hontanilla, *García*, building
craftsman, * Ajo, f. 12.3.1582 – E
⊞ González Echegaray.

Velez de la Huerta, *Juan,* architect,
* Galizano, f. 1575, l. 1624 – E
⊞ González Echegaray; ThB XXXIV.

Velez de la Huerta, *Juan (1606),*
building craftsman, f. 1606 – E
⊞ González Echegaray.

Velez de la Huerta, *Pedro,* architect,
f. 1606, † 8.10.1615 (?) – E
⊞ González Echegaray.

Velez de Lentin, *Juan,* building
craftsman, * Ajo, f. 1642 – E
⊞ González Echegaray.

Velez de Margotedo, *Pedro* (González
Echegaray) → **Margotedo,** *Pedro*

Velez Mazarrasa, *Juan,*
stonemason, f. 24.11.1729 – E
⊞ González Echegaray.

Velez del Palacio, *Diego,* building
craftsman, * Liendo, f. 1675,
l. 25.8.1680 – E ⊞ González Echegaray.

Velez de Palacio, *Domingo,* building
craftsman, f. 1636, l. 1650 – E
⊞ González Echegaray.

Velez de Pedrero, *Bartolomé,* bell
founder, * Bareyo, f. 15.6.1642 – E
⊞ González Echegaray.

Velez de Pedrero, *Francisco,* building
craftsman, * Meruelo, † 1678 – E
⊞ González Echegaray.

Velez de Pomar, *Antonio,* artisan,
f. 7.4.1679 – E ⊞ González Echegaray.

Velez de Prado, *Marcos,* building
craftsman, * Villaverde, f. 31.1.1666,
l. 28.4.1671 – E ⊞ González Echegaray.

Velez de Rada, *Diego,* building craftsman,
* Rada, f. 6.6.1583, † 13.12.1600 – E
⊞ González Echegaray.

Velez de Rada, *Pedro,* architect,
* Rada, f. 9.1.1566, l. 1590 – E
⊞ González Echegaray.

Velez de Ulloa, *Juan,* woodcarving painter
or gilder, f. 1601 – E ⊞ ThB XXXIV.

Velez del Valle, *Francisco,*
building craftsman, f. 1676 – E
⊞ González Echegaray.

Velez del Valle, *Raimundo,* artisan,
* Argoños, f. 1733, l. 1746 – E
⊞ González Echegaray.

Vélez Valls, *Benito,* painter, f. 1907 – E
⊞ Cien años XI.

Vélez Valls, *Emeteri,* painter, f. 1907 – E
⊞ Ráfols III.

Velez de Viloña, *Domingo,* building
craftsman, f. 1608, l. 9.9.1624 – E
⊞ González Echegaray.

Vélez de Xeres, *Juan (1600),*
calligrapher, f. 1600, l. 1606 – E
⊞ Cotarelo y Mori II.

Vélez de Xeres, *Juan (1601),* calligrapher,
f. 1601 – E ⊞ Cotarelo y Mori II.

Velezefe (Ortega Ricaurte) → **Vélez
Ferrer,** *Luis Fernando*

Veležev, *Dmitrij Vasil'evič* (Welesheff,
Dmitrij Wassiljewitsch), landscape
painter, * 1841, † 9.5.1867 – RUS
⊞ ChudSSSR II; ThB XXXV.

Veleževa, *Nina Alekseevna* (ChudSSSR II)
→ **Veleževa,** *Nina Oleksiïvna*

Veleževa, *Nina Oleksiïvna* (Veleževa,
Nina Alekseevna), graphic artist,
painter, * 17.7.1928 Charkov – UA
⊞ ChudSSSR II; SChU.

Velflík, *Josef,* architect, * 1868 Královice,
† 31.7.1943 Prag-Smíchov – CZ
⊞ Toman II.

Velghe, *Aimé* (Velghe, Armand), history
painter, genre painter, animal painter,
* 1.3.1836 Kortrijk, † 11.1.1870 Kortrijk
– B ⊞ DPB II; ThB XXXIV.

Velghe, *Armand* (DPB II) → **Velghe,** *Aimé*

Velghe, *August* (DPB II) → **Velghe,**
Auguste

Velghe, *Auguste* (Velghe, August), fruit
painter, * 5.3.1831 Kortrijk, † 30.7.1912
Kortrijk – B ⊞ DPB II; Pavière III.1.

Velghe, *Edgard,* painter, * 1875 Kortrijk,
† Paris – B ⊞ DPB II.

Velghe, *Jan Constant,* painter, * 1826
Kortrijk, † 1897 Kortrijk – B
⊞ DPB II.

V'el'gorskij, *Matvej Jur'evič* →
Viel'gorskij, *Matvej Jur'evič*

Velho, *Antônio Tavares,* carpenter, f. 1774
– BR ⊞ Martins II.

Velho, *Bartolomeu,* cartographer,
* Lissabon, f. 1560, † 20.2.1568 – P, F
⊞ DA XXXII.

Velho, *Francisco,* painter, f. 1501 – P
⊞ Pamplona V.

Velho, *Jeronymo,* engineer, l. 18.2.1661
– P ⊞ Sousa Viterbo III.

Velho, *Manoel Rodrigues,* artist, f. 1721,
l. 1731 – BR ⊞ Martins II.

Velho, *Nuno,* architect, carpenter,
f. 14.10.1433, l. 1.10.1441 – P
⊞ Sousa Viterbo III.

Velho, *Pero,* architect, stonemason,
f. 7.8.1637 – P ⊞ Sousa Viterbo III.

Velho, *Thomé* (Velho, Tomé), sculptor,
enchaser, architect, * about 1550
Lamarosa, † 1632 Tentúgal –
P ⊞ DA XXXII; Pamplona V;
Sousa Viterbo III; ThB XXXIV.

Velho, *Tomé* (DA XXXII; Pamplona V) →
Velho, *Thomé*

Velho da Cunha, *Diogo,* architect, f. 1601
– P ⊞ Sousa Viterbo III.

Velho D'Azevedo, *José,* architect, f. 1683,
l. 1698 – P, BR ⊞ Sousa Viterbo III.

Veli, *André de,* copyist, f. 1501 – F
⊞ Bradley III.

Veli, *Benedetto,* painter, * 1564 Florenz,
† 1639 Florenz – I ⊞ DEB XI;
PittItalSeic; ThB XXXIV.

Vel'i, *Žan Lui* → **Veilly,** *Jean Louis de*

Veli Can (DA XXXII) → **Velīcān**

Véli Djân → **Velīcān**

Veli Džan Tebrizi → **Velīcān**

Velīcān (Veli Can; Validžan iz Tebriza;
Wali Dschân), miniature painter,
* Tabriz, f. 1580, l. 1600 – TR
⊞ ChudSSSR II; DA XXXII;
ThB XXXV.

Velichova, *Sof'ja Borisovna,*
sculptor, * 23.6.1904 El'ca – RUS
⊞ ChudSSSR II.

Velichova Baskakova, *Sof'ja Borisovna* →
Velichova, *Sof'ja Borisovna*

Veličko, *Aleksandr Prokof'evič* (ChudSSSR
II) → **Velyčko,** *Oleksandr Prokopovyč*

Veličko, *Nikolaj Petrovič,* graphic artist,
* 22.4.1932 Gor'kij – RUS, UA
⊞ ChudSSSR II.

Veličkov, *Konstantin Petkov,* painter,
* 1855 Pazardžik, † 3.11.1907 Grenoble
– BG, F ⊞ EIIB; Marinski Živopis.

Veličkova-Ikonomova, *Pepa Živkova,*
ceramist, * 21.3.1924 Sofia – BG
⊞ EIIB.

Veličković, *Vladimir,* painter, graphic
artist, * 11.8.1935 Belgrad – YU, F
⊞ ContempArtists; DA XXXII; ELU IV;
List.

Veličkovskij (ChudSSSR II) →
Velyčkïvskïj

Velidžan → **Velīcān**

Veligonoff, *Zenaide,* painter, sculptor,
* 14.5.1879 St. Petersburg, l. 1908
– RUS, SF ⊞ Nordström.

Velijn, *Philippus* (Velyn, Philipp),
aquatintist, copper engraver, master
draughtsman, * 31.1.1787 Leiden
(Zuid-Holland), † 4.5.1836 Amsterdam
(Noord-Holland) – NL ⊞ Scheen II;
ThB XXXIV; Waller.

Velikanov, *Jurij Petrovič,* graphic artist,
* 1904 Odessa, 26.1.1934 Leningrad
– RUS, UA ⊞ ChudSSSR II.

Velikanov, *Vasilij Ivanovič* (Welikanoff,
Wassilij Iwanowitsch), painter,
* 23.7.1858, l. 1910 – RUS
⊞ ChudSSSR II; ThB XXXV.

Velikanova, *Regina Vasil'evna,* graphic
artist, painter, * 26.6.1894 Lugansk,
l. 1959 – KZ ⊞ ChudSSSR II.

Velikanova, *Tat'jana Petrovna,* designer,
* 5.10.1910 St. Petersburg – RUS
⊞ ChudSSSR II.

Velikorod, *Maksim Fedorovič,* painter,
* 22.3.1918 Stepanovka – RUS
⊞ ChudSSSR II.

Velim, *Anton,* painter, * 24.2.1892
Wien, † 13.10.1954 Wien – A
⊞ Fuchs Geb. Jgg. II; Vollmer V.

Velimir kujundžija, goldsmith, f. 1667,
l. 1668 – BiH ⊞ Mazalić.

Velimirović, *Vuka* (ELU IV) →
Velimirovič, *Vukusava*

Velimirović, *Vukosava* (ThB XXXIV) →
Velimirovič, *Vukusava*

Velimirovič, *Vukusava* (Velimirovitch,
Vouka; Velimirović, Vuka; Velimirović,
Vukosava), sculptor, painter, * 30.6.1891
or 30.6.1893 Pirot (Serbien),
† 17.12.1965 Belgrad – YU, F, I
⊞ Edouard-Joseph III; ELU IV;
ThB XXXIV; Vollmer V.

Velimirovitch, *Vouka* (Edouard-Joseph III)
→ **Velimirovič,** *Vukusava*

Velin, *Timothée Daniel,* enamel painter,
* 13.10.1767 Genf, † 6.9.1824 Fillinges
(Haute-Savoie) – CH, F ⊞ ThB XXXIV.

Veling-Kilsdonk, *M.,* painter, f. 1939
– NL ⊞ Mak van Waay.

Velink, *Carl,* architect, f. 1745 – D
⊞ ThB XXXIV.

Velink, *Siep* → **Velink,** *Sybe*

Velink, *Sybe,* painter, master draughtsman,
* 25.5.1933 Hantum (Friesland) – NL
⊞ Scheen II.

Velínský, *Otakar,* sculptor, * 15.9.1879
Dašice u Pardubic, l. 1919 – CZ
⊞ Toman II.

Velínský, *Václav,* painter, * 1.7.1900
Kraliky – CZ ⊞ Toman II.

Velio, *Benedetto* → **Veli,** *Benedetto*

Velionskij, *Pij Adamovič* (ChudSSSR II)
→ **Weloński,** *Pius*

Veliot, *Simone,* painter, * 12.7.1927
Colmar (Haut-Rhin) – F ⊞ Bénézit.

Velisaratu, *Vasile,* painter, graphic artist,
* 1895 Brăila, l. before 1961 – RO
⊞ Vollmer V.

Velíšek, *František,* painter, * 20.3.1885
Plzeň, l. 1913 – CZ ⊞ Toman II.

Velíšek, *Martin,* glass artist, painter,
graphic artist, * 21.10.1963 Duchcov
– CZ ⊞ WWCGA.

Velislav, artist (?), f. 1286 – CZ
⊞ Toman II.

Veliževa, *Mirrèel' Aleksandrovna,*
monumental artist, decorative
painter, * 17.4.1930 Moskau – RUS
⊞ ChudSSSR II.

Vel'jaminov, *Gavrila Ivanovič,* icon
painter, f. 1753 – RUS ⊞ ChudSSSR II.

Veljanov, *Atanas Dimitrov,* stage set
designer, * 17.12.1933 Plovdiv – BG
⊞ EIIB.

Veljaots, *Valentin Jankov,* stage set designer, * 24.3.1900 Plovdiv – BG ▭ EIIB.

Velkov, *Gavriil Petrov,* painter, f. 1678, † before 1715 – RUS ▭ ChudSSSR II.

Velkov, *Simeon* (Velkov, Simeon Beliški), master draughtsman, painter, illustrator, * 11.4.1885 Panagjurischte, † 10.9.1963 or 24.8.1966 Sofia – BG ▭ EIIB; Marinski Živopis; Vollmer V.

Velkov, *Simeon Beliški* (EIIB; Marinski Živopis) → **Velkov,** *Simeon*

Velkovski, *Stojčo Nikolov,* architect, * 16.8.1925 Slaveino (Smoljan) – BG ▭ EIIB.

Velký, *Jan Jiřík,* painter, f. 1628, l. 1644 – CZ ▭ Toman II.

Vell, *Antoni,* goldsmith, f. 1458 – E ▭ Ráfols III.

Vella, *Antonio,* stucco worker, f. 1698 – I ▭ ThB XXXIV.

Vella, *Francesco,* painter, * 13.8.1954 Mendrisio – CH, I ▭ KVS.

Vella, *Leodegar da,* painter, * 14.10.1965 Ilanz – CH ▭ KVS.

Vella, *Lola* → **Lola**

Vella, *Roderic* → **Vela,** *Roderic*

Vellacott, *Elizabeth,* painter, stage set designer, * 1905 Grays (Essex) – GB ▭ Spalding; Windsor.

Vellalde → **Bartolomeo di Giovanni** (1489 Goldschmied)

Vellan, *Felice,* figure painter, landscape painter, etcher, woodcutter, * 11.1.1889 or 11.2.1889 Turin, l. 1969 – I ▭ Comanducci V; DEB XI; Servolini; ThB XXXIV; Vollmer V.

Velland, *Louis,* photographer, * 1847 or 1848 Frankreich, l. 11.4.1883 – USA ▭ Karel.

Vellani, *Francesco,* history painter, * about 1688 Modena, † 1768 Modena – I ▭ DEB XI; PittItalSettec; ThB XXXIV.

Vellani, *Sergio,* painter, * 8.2.1918 Carpi – I ▭ Comanducci V.

Vellani Marchi, *Mario,* painter, lithographer, copper engraver, stage set designer, woodcutter, * 4.8.1895 Modena, † 1979 Mailand – I ▭ Comanducci V; DEB XI; DizArtItal; PittItalNovec/1 II; Servolini; ThB XXXIV; Vollmer V.

Vellano, *Bartolomeo* → **Bellano,** *Bartolomeo*

Vellano, *Felice* → **Vellan,** *Felice*

Vellano, *Michele,* goldsmith (?), f. 25.6.1522 – I ▭ Bulgari I.2.

Vellante, *Michele,* painter, * 21.2.1925 Penne – I ▭ Comanducci V.

Vellasco Viegas, architect, f. 1162 – P ▭ ThB XXXIV.

Vellasini, *Giuseppe,* painter, architect, * about 1754 Fiera di Primiero – RUS, I ▭ ThB XXXIV.

Vellate, *Stefano de,* sculptor, f. 1347 – CH ▭ ThB XXXIV.

Vellauer, *Johann,* clockmaker, f. 1701 – A ▭ ThB XXXIV.

Velle, *Anne,* painter, * 1913 Oostende – B ▭ DPB II.

Velle, *Marthe,* metal artist, * 1907 Oostende – B ▭ DPB II; Vollmer VI.

Vellefaux, *Claude,* architect, f. 1559, l. 1619 – F ▭ ThB XXXIV.

Vellekoop, *Willem,* painter, sculptor, * 5.5.1936 Haarlem (Noord-Holland) – NL ▭ Scheen II (Nachtr.).

Vellekoop, *Wim* → **Vellekoop,** *Willem*

Vellen, *Timothée Daniel* → **Velin,** *Timothée Daniel*

Vellenga, *Albertine* → **Vellenga,** *Albertine Johanna*

Vellenga, *Albertine Johanna,* watercolourist, master draughtsman, lithographer, * 7.11.1904 Leeuwarden (Friesland) – NL ▭ Scheen II.

Vellers, *Arnaldo de* (ThB XXXIV) → **Vellers,** *Arnau de*

Vellers, *Arnau de* (Vellers, Arnaldo de), building craftsman, f. 1396 – E ▭ Ráfols III; ThB XXXIV.

Vellert, *D. J.* → **Jakobsz.,** *Dirk*

Vellert, *Dirk* (DPB II) → **Vellert,** *Dirk Jakobsz.*

Vellert, *Dirk Jakobsz.* (Vellert, Dirk), glass painter, master draughtsman, copper engraver, etcher, form cutter, * 1480 or 1485 Amsterdam (?), † after 30.12.1547 Antwerpen – B, NL ▭ DA XXXII; DPB II; ThB XXXIV.

Vellet, *Onofre,* wood sculptor, f. 1637 – E ▭ Ráfols III.

Velli, *Benedetto* → **Veli,** *Benedetto*

Velli, *Paolo di Nuzio,* goldsmith, f. 15.5.1461 – I ▭ Bulgari I.2.

Velli, *Valerio,* goldsmith, f. 24.3.1451, l. 8.1.1472 – I ▭ Bulgari I.2.

Velli, *Virginia,* painter, master draughtsman, * Domodossola, f. 1950 – I ▭ DizArtItal.

Velli, *Žan Lui* (ChudSSSR II) → **Veilly,** *Jean Louis de*

Vellizlaus, copyist, miniature painter (?), f. 1201 – CZ ▭ Bradley III.

Vellmann, *Hans* → **Vollmann,** *Hans*

Vellmann, *Michael* → **Vollmann,** *Michael*

Vellnhamer, *Hans,* goldsmith, f. 1450, l. 1490 – D ▭ ThB XXXIV.

Vello, *Pedro,* painter, f. 1494 – E ▭ Ráfols III; ThB XXXIV.

Vellojín, *Manolo,* painter, * 1943 Barranquilla – CO ▭ Ortega Ricaurte.

Vellones, *Pierre,* painter, * 1889 Paris, † 7.1939 Paris – F ▭ Vollmer VI.

Velloso, *Hildegardo Leao,* sculptor, * 1899 (Fazenda) Iria (Sao Paulo), l. 1944 – BR ▭ EAAm III.

Velloso-Salgado, *José,* portrait painter, f. 1875, l. 1934 – P, E ▭ ThB XXXIV.

Velludo, *Federico,* painter, * 1945 Grado – I ▭ PittItalNovec/2 II.

Velluet, *Alphonse* → **Combe-Velluet,** *Alphonse*

Velluto, painter, f. before 12.1851 – USA ▭ Groce/Wallace.

Vellver, *Marian,* painter, f. 1877 – E ▭ Cien años XI; Ráfols III.

Vellvert, *Octavi* (Vellvert, Octavio), landscape painter, f. 1877, l. 1899 – E ▭ Cien años XI; Ráfols III.

Vellvert, *Octavio* (Cien años XI) → **Vellvert,** *Octavi*

Velly, *Jean Louis de* → **Veilly,** *Jean Louis de*

Velly, *Jean Pierre,* engraver, * 9.1943 Audierne (Finistère) – F ▭ Bénézit.

Velmonte, *Pedro de,* sword smith, f. 1501 – E ▭ ThB XXXIV.

Velneton, *Guillaume* → **Vluten,** *Guillaume*

Velo, *Bernardo,* building craftsman, * Arce, f. 1687 – E ▭ González Echegaray.

Velo, *Emílio* (Ruiz, Emilio Velo y), painter, * Badejos, f. 1898, l. before 1935 – P ▭ Pamplona V; Tannock.

Veloisky, *Pius* → **Weloński,** *Pius*

Velonis, *Anthony,* architectural painter, painter of interiors, * 20.10.1911 New York – USA ▭ Falk; Vollmer V.

Veloppe, *Th.,* master draughtsman, f. 1868 – F ▭ Delouche.

Velosa, *Simón,* painter, f. 1586 – CO ▭ EAAm III.

Veloso, *Ambrósio Marques,* stonemason, f. 1746 – BR ▭ Martins II.

Veloso, *Antônio Gonçalves,* goldsmith, f. 1738 – BR ▭ Martins II.

Veloso, *Lázaro,* marine painter, landscape painter, * 1897 – P ▭ Cien años XI; Pamplona V.

Veloso Corte-Real, *Lázaro* → **Veloso,** *Lázaro*

Veloso Reis, *António Maria,* architect, * 23.5.1899 Ança, l. before 1961 – P ▭ Vollmer V.

Veloso Reis Camelo, *António Maria* → **Veloso Reis,** *António Maria*

Veloso Salgado, *José* (Cien años XI) → **Salgado,** *José Veloso*

Veloso-Salgado, *José Maria* → **Salgado,** *José Veloso*

Velot, *Nicolas* → **Verot,** *Nicolas*

Veloux, sculptor, f. 1540 – F ▭ ThB XXXIV.

Velová, *Blanka,* painter, * 2.4.1941 Hradec Králové – CZ ▭ ArchAKL.

Velox, *Johannes Marcus,* copyist, f. 1469 – I ▭ Bradley III.

Velôz, *Luis Francisco,* sculptor, * 15.10.1882 Quito, l. before 1961 – EC ▭ Vollmer V.

Veloz, *Nicolás,* sculptor, f. after 1900 (?), l. before 1968 – YV ▭ EAAm III.

Velpe, *Henri van,* goldsmith, stamp carver, f. about 1405, l. 1431 – B, NL ▭ ThB XXXIV.

Velpe, *Radulphe van (1419),* woodcarving painter or gilder, f. 1419, † 1478 – B, NL ▭ ThB XXXIV.

Velpe, *Rodolphe van* → **Velpe,** *Radulphe van (1419)*

Velpe, *Roelof van* → **Velpe,** *Radulphe van (1419)*

Velpen, *Henri van* → **Velpe,** *Henri van*

Velpen, *Radulphe van* → **Velpe,** *Radulphe van (1419)*

Velpen, *Rodolphe van* → **Velpe,** *Radulphe van (1419)*

Velpen, *Roelof van* → **Velpe,** *Radulphe van (1419)*

Velper, *J. Daniel* → **Welper,** *Jean Daniel*

Velpi, *Aloysius* → **Velpi,** *Luigi*

Velpi, *Luigi,* painter, * Neapel, f. 1764, l. 1785 (?) – I ▭ DEB XI; ThB XXXIV.

Vels, *Mathäus,* architect, f. about 1657 – CZ ▭ ThB XXXIV.

Velschou, *Marcus Matthias* → **Velschow,** *Marcus Matthias*

Velschow, *Marcus M.* (Bøje I) → **Velschow,** *Marcus Matthias*

Velschow, *Marcus Mathias* (Bøje II) → **Velschow,** *Marcus Matthias*

Velschow, *Marcus Matthias* (Velschow, Marcus M.; Velschow, Marcus Mathias), goldsmith, * before 19.6.1768 Sorø, † Kopenhagen (?), l. 1796 – DK ▭ Bøje I; Bøje II; ThB XXXIV.

Velschow, *William Edvard,* painter, * 23.9.1878 Kopenhagen, † 21.12.1912 Kopenhagen – DK ▭ ThB XXXIV.

Velsen, *Cor van* (Vollmer V) → **Velsen,** *Cornelis van*

Velsen, *Cornelis van* (Velsen, Cor van), poster artist, illustrator, * 18.11.1921 Hilversum (Noord-Holland) – NL ▭ Scheen II; Vollmer V.

Velsen, *Franciscus Antonius van,* painter, master draughtsman, * 6.4.1904 Bloemendaal (Noord-Holland) – NL ᴄᴏ Scheen II.

Velsen, *Gerrit van,* watercolourist, master draughtsman, architect, * 2.4.1913 Hilversum (Noord-Holland) – NL ᴄᴏ Scheen II.

Velsen, *Jacob van* (Bernt III) → **Velsen,** *Jacob Jansz. van*

Velsen, *Jacob Gerritsz. van,* painter, f. 1628, † 25.9.1655 Amsterdam – NL ᴄᴏ ThB XXXIV.

Velsen, *Jacob Jansz. van* (Velsen, Jacob van), genre painter, f. 1625, † 16.9.1656 Amsterdam – NL ᴄᴏ Bernt III; ThB XXXIV.

Velsen, *Lodewijk van,* painter, † 9.12.1662 Utrecht – NL ᴄᴏ ThB XXXIV.

Velsen, *Suzanna Adriana* (Scheen II) → **Slager,** *Suzanna Adriana*

Velsen, *Suzanne* → **Slager,** *Suzanna Adriana*

Velsen, *Suze* → **Slager,** *Suzanna Adriana*

Velsey, *Seth M.,* painter, sculptor, designer, * 26.9.1903 Logansport (Indiana), † 12.4.1967 Dayton (Ohio) – USA ᴄᴏ EAAm III; Falk.

Velt, *Friedrich,* enamel painter, * 1907 Wien – A ᴄᴏ Fuchs Maler 20.Jh. IV.

Veltaner, *Andreas,* pewter caster, † after 1715 – I ᴄᴏ ThB XXXIV.

Velten, *Armand,* painter of interiors, landscape painter, f. before 1917 – H ᴄᴏ MagyFestAdat.

Velten, *Bruno,* painter, graphic artist, * 1910 St. Petersburg, † 1967 Weinsberg (Württemberg) – RUS, D ᴄᴏ Nagel.

Velten, *Georg Friderick* → **Fel'ten,** *Jurij Matveevič*

Velten, *Jegor Matwejewitsch* (ThB XXXIV) → **Fel'ten,** *Jurij Matveevič*

Velten, *Johann,* painter, * 15.1.1807 Graach, † 30.12.1883 Graach – D ᴄᴏ Brauksiepe.

Velten, *Jurij Matwejewitsch* → **Fel'ten,** *Jurij Matveevič*

Velten, *M. J.,* portrait painter, f. 1845 – B ᴄᴏ ThB XXXIV.

Velten, *Wilhelm,* genre painter, * 11.6.1847 St. Petersburg, † 1929 München – D, RUS ᴄᴏ Münchner Maler IV; ThB XXXIV.

Veltens, *Johan Diderik Cornelis,* painter, master draughtsman, lithographer, * 18.6.1814 Amsterdam (Noord-Holland), † 9.11.1894 Hilversum (Noord-Holland) – NL ᴄᴏ Scheen II; Waller.

Velters, *J.,* portrait painter (?), f. about 1835 – NL ᴄᴏ Scheen II.

Veltes, *Christophorus,* cabinetmaker, f. 1759 – D ᴄᴏ ThB XXXIV.

von Veltheim → **Barkhaus-Wiesenhütten,** *Charlotte von*

Veltheim, *Charlotte von* → **Barkhaus-Wiesenhütten,** *Charlotte von*

Velthem, *David van,* copper engraver, stamp carver, f. 1622, l. 1665 – F ᴄᴏ Audin/Vial II; ThB XXXIV.

Velthofen, *Christian von,* wood sculptor, carver, f. 1537, l. 1562 – D ᴄᴏ Rump; ThB XXXIV.

Velthoven, *Hendrik van,* portrait painter, * before 4.3.1728 Leiden (Zuid-Holland), † 22.1.1770 Utrecht (Utrecht) – NL ᴄᴏ Scheen II; ThB XXXIV.

Velthoven, *Paulus van* (1736) (Velthoven, Paulus van), portrait painter, * before 4.4.1736 Utrecht (Utrecht) (?), † about 3.9.1820 or 1827 Utrecht (Utrecht) – NL ᴄᴏ Scheen II.

Velthoven, *Paulus van* (1742) (Velthoven, Paulus van), master draughtsman (?), * before 24.5.1742 Utrecht (Utrecht) (?), † 27.12.1832 Utrecht (Utrecht) – NL ᴄᴏ Scheen II.

Velthudt, *Johann Conrad,* painter, f. 1765 – D ᴄᴏ Focke.

Velthuijs, *Max,* master draughtsman, lithographer, graphic designer, * 22.5.1923 Den Haag (Zuid-Holland) – NL ᴄᴏ Scheen II.

Velthuijs, *Thea,* master draughtsman, artisan, * 11.8.1917 Den Haag (Zuid-Holland) – NL ᴄᴏ Scheen II.

Velthuijsen, *Henry van,* painter, * 17.4.1881 Tandjoeng, † 4.12.1954 Den Haag (Zuid-Holland) – NL ᴄᴏ Scheen II.

Velthuijsen, *Johannes,* portrait painter, miniature painter, * 11.2.1754 Doesburg (Gelderland), † 5.2.1843 Delft (Zuid-Holland) – NL ᴄᴏ Scheen II.

Velthuizen, *Theodorus van,* painter, f. 1705 – NL ᴄᴏ ThB XXXIV.

Velthuysen, *Arie,* wood engraver, * Amsterdam, f. 1755 – NL ᴄᴏ Waller.

Velthuysen, *Barent,* mezzotinter, etcher, copper engraver, f. about 1700 – NL ᴄᴏ Waller.

Veltien, *Wilhelm* → **Veltien,** *Wilhelmus Nicolaas Josephus*

Veltien, *Wilhelmus Nicolaas Josephus,* sculptor, smith, * 30.4.1945 Heino (Noord-Holland) – NL, D ᴄᴏ Scheen II (Nachtr.).

Veltin, *Ägidius* → **Vältin,** *Gilg*

Veltin, *Egidio* → **Vältin,** *Gilg*

Veltin, *Gilg* → **Vältin,** *Gilg*

Veltman, *Han* → **Veltman,** *Johannes Jacobus*

Veltman, *Hendrik,* painter, cartographer, f. 1647 – NL ᴄᴏ ThB XXXIV.

Veltman, *Hermann* → **Veltmann,** *Hermann*

Veltman, *Jean Adrian,* painter, master draughtsman, * 3.7.1805 Amsterdam (Noord-Holland), † about 15.11.1855 Amsterdam (Noord-Holland) – NL ᴄᴏ Scheen II.

Veltman, *Johannes Jacobus,* watercolourist, master draughtsman, architect, * 29.7.1928 Amsterdam (Noord-Holland) – S ᴄᴏ Scheen II; SvKL V.

Veltman, *Josef Wilhelmus,* printmaker, * 3.7.1898 Maastricht (Limburg), † 11.7.1966 Maastricht (Limburg) – NL ᴄᴏ Scheen II.

Veltman, *Thierry,* watercolourist, master draughtsman, etcher, sculptor, * 16.12.1939 Bussum (Noord-Holland) – NL ᴄᴏ Scheen II.

Veltman, *Wibrand* (Veldman, Wijbrand; Veldman, Wybrand), portrait painter, portrait miniaturist, * 1742 or before 30.9.1744 Groningen (Groningen) (?), † 13.1.1800 Groningen (Groningen) – NL ᴄᴏ Scheen II; Schidlof Frankreich; ThB XXXIV.

Veltmann, *Hermann,* painter, * 5.1.1661 Coesfeld, † 1723 Coesfeld – D ᴄᴏ ThB XXXIV.

Veltmeijer, *Hermanus Josephus,* painter, * 1.3.1888 Bussum (Noord-Holland), l. before 1970 – NL ᴄᴏ Scheen II.

Veltri Roqueta, *Ignasi,* master draughtsman, f. 1893 – E ᴄᴏ Ráfols III.

Veltri Roqueta, *Víctor,* architect, * Tortosa, f. 1887 – E ᴄᴏ Ráfols III.

Veltri Velilla, *Josep Maria,* sculptor, f. 1887 – E ᴄᴏ Ráfols III.

Veltroni, *Stefano,* decorative painter, * Monte San Savino, f. 1536, l. 1568 – I ᴄᴏ DEB XI; PittItalCinqec; ThB XXXIV.

Vel'ts, *Ivan Avgustinovich* → **Vel'c,** *Ivan Avgustovič*

Vel'ts, *Ivan Avgustovich* (Milner) → **Vel'c,** *Ivan Avgustovič*

Veltschow, *Marcus Matthias* → **Velschow,** *Marcus Matthias*

Veltz, *Iwan Awgustinowitsch* → **Vel'c,** *Ivan Avgustovič*

Veltz, *J. N.,* painter, f. 1702 – D ᴄᴏ Merlo.

Veluda, *Radu,* graphic artist, * 24.8.1927 Bukarest, † 26.10.1973 – RO ᴄᴏ Barbosa.

Velut, painter, f. 1690 – F ᴄᴏ ThB XXXIV.

Veluten, *Guilaume* → **Vluten,** *Guillaume*

Veluton, *Guillaume* → **Vluten,** *Guillaume*

Veluz, *Vernois,* locksmith, f. 1557 – F ᴄᴏ Brune.

Velvarský, *Václav,* architect, * 25.12.1894 Prag, l. 1929 – CZ ᴄᴏ Toman II.

Velverk, *Juan de* (ThB XXXIV) → **Juan de Velverk**

Velx, *Radulphe van* → **Velpe,** *Radulphe van* (1419)

Velx, *Rodolphe van* → **Velpe,** *Radulphe van* (1419)

Velx, *Roelof van* → **Velpe,** *Radulphe van* (1419)

Vély, *Anatole,* portrait painter, genre painter, * 20.2.1838 Ronsoy, † 10.1.1882 Paris – F ᴄᴏ Schurr II; ThB XXXIV.

Velyčkívskij (Veličkovskij), painter, f. about 1786 – UA, RUS ᴄᴏ ChudSSSR II.

Velyčko, *Oleksandr Prokopovyč* (Veličko, Aleksandr Prokof'evič), painter, * 31.10.1915 Konotop – UA, RUS ᴄᴏ ChudSSSR II.

Velyn, *Philipp* (ThB XXXIV) → **Velijn,** *Philippus*

Velzen, *Johannes Petrus van,* landscape painter, * 10.10.1816 Haarlem (Noord-Holland), † 22.4.1853 Brüssel – NL ᴄᴏ Scheen II; ThB XXXIV.

Velzen, *Maria Petronella Veronica van,* painter, * 25.8.1942 Bussum (Noord-Holland) – NL ᴄᴏ Scheen II.

Velzen, *Pieter van* → **Velzen,** *Pieter Cornelis Jozef van*

Velzen, *Pieter Cornelis Jozef van,* mosaicist, glass painter, sculptor, * 23.1.1911 Weesp (Noord-Holland) – NL ᴄᴏ Scheen II.

Velzen, *Suzanna Adriana* → **Slager,** *Suzanna Adriana*

Velzl, *Coenraad van,* painter, master draughtsman, * 5.2.1878 Amsterdam (Noord-Holland), † 7.3.1969 Den Haag (Zuid-Holland) – NL ᴄᴏ Scheen II.

Vemaux, *V.,* painter, f. 1853 – GB ᴄᴏ Wood.

Vemmerl, *Joseph* → **Pemmerl,** *Joseph*

Vemren, *Hilde,* painter, * 4.7.1953 Porsgrunn – N ᴄᴏ NKL IV.

Ven, *Adrianus Jacobus van de,* painter, * 1802 Dordrecht (Zuid-Holland), † 9.4.1865 Dordrecht (Zuid-Holland) – NL ᴄᴏ Scheen II.

Ven, *Anthonie Johannes van der* (ThB XXXIV) → **Ven,** *Johannes Antonius van der*

Ven, *Antonius Hubertus van de,* painter, master draughtsman, etcher, * 19.10.1924 Tienray (Limburg) – NL ᴄᴏ Scheen II.

Ven, *Antoon van de* → **Ven,** *Antonius Hubertus van de*

Ven, *Cornelis Dirk,* painter, * 13.6.1898 Oldenzaal (Overijssel), l. before 1970 – NL ⊞ Scheen II.

Ven, *E. van der* (ThB XXXIV) → **Ven,** *Emanuel Ernst Gerardus van der*

Ven, *Emanuel Ernst Gerardus van der* (Ven, E. van der), landscape painter, still-life painter, master draughtsman, * 12.11.1866 's-Hertogenbosch (Noord-Brabant), † 27.8.1944 Laren (Noord-Holland) – NL ⊞ Mak van Waay; Scheen II; ThB XXXIV; Vollmer VI.

Vén, *Emil,* figure painter, portrait painter, still-life painter, * 9.4.1902 Fiume, † 1984 Budapest – H ⊞ MagyFestAdat; Vollmer V.

Ven, *Emmanuel Adrianus Henricus van der,* painter, master draughtsman, * 23.6.1821 's-Hertogenbosch (Noord-Brabant), † 9.9.1883 's-Hertogenbosch (Noord-Brabant) – NL ⊞ Scheen II.

Ven, *Geertrui van* → **Ven,** *Gertrude van*

Ven, *Gerard van der* (ThB XXXIV) → **Ven,** *Gerardus van der* (1816)

Ven, *Gerardus van der (1816)* (Ven, Gerard van der), painter, * 10.6.1818 Rotterdam (Zuid-Holland), † 17.5.1871 Rotterdam (Zuid-Holland) – NL ⊞ Scheen II; ThB XXXIV.

Ven, *Gerardus van der (1934),* painter, graphic designer, * 15.6.1934 Amsterdam (Noord-Holland) – NL ⊞ Scheen II.

Ven, *Gerardus Martinus van der,* still-life painter, master draughtsman, * before 18.11.1792 's-Hertogenbosch (Noord-Brabant), † 26.11.1853 Weert (Zuid-Holland) – NL ⊞ Scheen II.

Ven, *Gertrude van* (Van Ven, Gertrude), portrait painter, * 1602 Antwerpen, † 1643 Antwerpen – B ⊞ DPB II.

Ven, *Henricus Mattheus Antonius van der,* painter, master draughtsman, * about 10.2.1810 Rotterdam (Zuid-Holland), † 2.4.1876 Rotterdam (Zuid-Holland) – NL ⊞ Scheen II.

Ven, *Jan van der* → **Ven,** *Jan Cornelis van der*

Ven, *Jan van de* → **Ven,** *Johannes Maria Franciscus Anna Ferdinand van de*

Ven, *Jan van der,* genre painter, f. about 1845 – B, NL ⊞ ThB XXXIV.

Ven, *Jan Cornelis van der,* watercolourist, pastellist, etcher, lithographer, master draughtsman, * 3.2.1896 Amsterdam (Noord-Holland), † 17.7.1930 Arnhem (Gelderland) – NL ⊞ Scheen II; Vollmer V; Waller.

Ven, *Johannes Antonius van der* (Ven, Anthonie Johannes van der), painter, master draughtsman, sculptor, * before 17.8.1799 's-Hertogenbosch (Noord-Brabant), † 12.7.1866 De Mortel (Noord-Brabant) – NL ⊞ Scheen II; ThB XXXIV.

Ven, *Johannes Maria Franciscus Anna Ferdinand van de,* watercolourist, master draughtsman, * 21.9.1909 Boxtel (Noord-Brabant) – NL ⊞ Scheen II.

Ven, *Johannis Bernardus van der,* painter (?), master draughtsman (?), * about 10.10.1813 Rotterdam (Zuid-Holland), † 3.7.1859 Rotterdam (Zuid-Holland) – NL ⊞ Scheen II.

Ven, *José van de* → **Ven,** *Josepha Elisabeth Carla Maria van de*

Ven, *Josepha Elisabeth Carla Maria van de,* ceramist, * 10.4.1941 Tilburg (Noord-Brabant) – NL ⊞ Scheen II.

Ven, *Leonardus van de,* painter, master draughtsman, sculptor, * 31.12.1894 Woensel (Noord-Brabant), † 2.10.1957 Eindhoven (Noord-Brabant) – NL ⊞ Scheen II.

Ven, *Marinus van de,* goldsmith, * 8.6.1890 Woensel (Noord-Brabant), l. before 1970 – NL ⊞ Scheen II.

Ven, *Nardus van de* → **Ven,** *Leonardus van de*

Ven, *Paul van der* (Mak van Waay; Vollmer V; Waller) → **Ven,** *Paul Jan van der*

Ven, *Paul Jan van der* (Ven, Paul van der), landscape painter, flower painter, etcher, master draughtsman, * 30.10.1892 Amsterdam (Noord-Holland), l. before 1970 – NL ⊞ Mak van Waay; Scheen II; Vollmer V; Waller.

Ven, *Sjoerd van de,* lithographer, master draughtsman, * 19.7.1888 Assen (Drenthe), † 10.6.1964 Aalten (Gelderland) – NL ⊞ Scheen II.

Ven, *Willem van der,* landscape painter, * 9.8.1898 Rotterdam (Zuid-Holland), † 7.7.1958 Den Haag-Scheveningen (Zuid-Holland) – NL ⊞ Scheen II; Vollmer V.

Vén, *Zoltán,* designer, bookplate artist, etcher, painter, * 1941 Pestszenterzsébet – H ⊞ MagyFestAdat.

Vena, *Angel Domingo,* painter, * 17.4.1888 Buenos Aires, l. 1953 – RA ⊞ EAAm III; Merlino.

Venabente, *Sebastián de* → **Benavente,** *Sebastian de*

Venable, *James,* painter, f. 1973 – USA ⊞ Dickason Cederholm.

Venables, *Adolphus Robert,* portrait painter, f. 1833, l. 1873 – GB ⊞ Wood.

Venables, *Alice,* flower painter, f. 1884 – GB ⊞ Johnson II; Pavière III.2; Wood.

Venables, *Emilia Rose* (Venables, Emilia Rose (Miss)), history painter, genre painter, f. 1844, l. 1846 – GB ⊞ Wood.

Venables, *S.,* painter, f. 1890, l. 1891 – GB ⊞ McEwan.

Venables, *Spencer,* painter, f. 1876, l. 1879 – GB ⊞ Johnson II; Wood.

Venables, *Stephen,* silversmith, f. 1658 – GB ⊞ ThB XXXIV.

Venale → **Mongardini,** *Pietro di Giovenale*

Venâncio, *Assunção* (Venancio, Assunção B.), painter, graphic artist, * 1947 Elvas – P ⊞ Pamplona V; Tannock.

Venancio, *Assunção B.* (Tannock) → **Venâncio,** *Assunção*

Venâncio, *Domingos,* sculptor, f. 1873, l. 1888 – P ⊞ Pamplona V.

Venant, goldsmith, f. 1363 – F ⊞ Audin/Vial II.

Venant, *François,* painter, * 1591 or 1592 Middelburg, † before 17.3.1636 Amsterdam – NL ⊞ ThB XXXIV.

Venant, *Jean-Marie-Pascal,* architect, * 1791 Paris, l. after 1811 – F ⊞ Delaire.

Venanzi, *Alessandro (1838)* (Venanzi, Alessandro), figure painter, decorative painter, * 26.6.1838 Ponte San Giovanni (Perugia), † 23.2.1916 Assisi – I ⊞ Comanducci V; ThB XXXIV.

Venanzi, *Alessandro (1866),* goldsmith, f. 26.11.1866, l. 1871 – I ⊞ Bulgari I.3/II.

Venanzi, *Carlo Gino,* etcher, painter, architect, * 6.9.1875 Assisi, l. 1921 – USA, I ⊞ Falk; Soria.

Venanzi, *Giovanni,* painter, * 1627 Pesaro, † 2.10.1705 Pesaro – I ⊞ DEB XI; ThB XXXIV.

Venanzio, *Ascanio,* goldsmith, f. 7.9.1557 – I ⊞ Bulgari I.2.

Venanzio, *Giovanni* → **Venanzi,** *Giovanni*

Venanzio da Camerino (Venanzo da Camerino; Venanzo pittore da Camerino), painter, f. 1486(?), l. 1530 – I ⊞ DEB XI; Gnoli; PittItalCinqec.

Venanzio di Nicolò, goldsmith, engraver, f. 1393 – I ⊞ Bulgari III.

Venanzo da Camerino (PittItalCinqec) → **Venanzio da Camerino**

Venanzo pittore da Camerino (Gnoli) → **Venanzio da Camerino**

Venaquy, *Bastiano* → **Aken,** *Sebastiaen van*

Venard, history painter, f. 1712 – F ⊞ ThB XXXIV.

Venard, *Claude (1601),* trellis forger, f. 1601 – F ⊞ ThB XXXIV.

Vénard, *Claude (1913)* (Vénard, Claude), painter, * 21.3.1913 Paris – F ⊞ Bénézit; ELU IV; Vollmer V.

Venard, *Salomé,* sculptor, * 1904 Paris – F ⊞ Bénézit.

Venardi, *Benedetto,* goldsmith, * Genua (?), f. 31.1.1471, l. 14.1.1479 – I ⊞ Bulgari I.2.

Venasca, *Giov. Paolo,* enchaser, f. before 1874 – I ⊞ ThB XXXIV.

Venasolo, *Antonio,* gunmaker, f. about 1690, l. 1710 – I ⊞ ThB XXXIV.

Venat, *Isabelle,* painter, * about 1850, l. 1887 – F ⊞ Schurr IV.

Venat, *Jean,* clockmaker, * Cinquétral (Jura), f. 1655 – F ⊞ Brune.

Venavente, *Sebastián de* → **Benavente,** *Sebastian de*

Venavides, *Fray J. de,* engraver, f. 1669 – E, PE ⊞ Páez Rios III.

Venavides, *Fray Juan de* → **Benavides,** *Fray Juan de*

Vencálek, *Zeno,* textile artist, * 21.1.1898 Brno – CZ ⊞ Toman II.

Vencel', *Iogann-Fridrich* → **Venzel',** *Iogann-Fridrich*

Venceslao (DEB XI) → **Maestro Venceslao**

Maestro Venceslao (Venceslao), painter, * Italien & Böhmen, f. 1391, † about 1425 Meran – I, CZ ⊞ DEB XI; PittItalQuattroc.

Venceslaus von Welwar → **Wenzel von Welwar**

Venceville, *Janine* → **Hagvence,** *Janine*

Venci, *Giovanni,* sculptor, f. about 1590 – I ⊞ ThB XXXIV.

Venciglia, *Giovanni,* sculptor, f. 1613, l. 1630 – I ⊞ ThB XXXIV.

Venckovskij, *Julian Julianovič,* graphic artist, painter, * 1.11.1898 Caricyn, l. 1958 – RUS ⊞ ChudSSSR II.

Venclová, *Louisa,* illustrator, f. 1886 – CZ ⊞ Toman II.

Vencova, *Ljubov Ivanïvna* (Vencova, Ljubov' Ivanovna), painter, * 2.9.1894 or 14.9.1894 Novomoskovs'k, l. 1962 – UA ⊞ ChudSSSR II.

Vencova, *Ljubov' Ivanovna* (ChudSSSR II) → **Vencova,** *Ljubov Ivanïvna*

Vendegrin, *Jean-Baptiste,* painter, woodcutter, * before 30.3.1585 Lyon, l. 1644 – F ⊞ Audin/Vial II.

Vendegrin, *Otton,* wood sculptor, painter, carver, f. 1583, l. 1588 – F ⊞ Audin/Vial II; ThB XXXIV.

Vendelfelt, *Erik* → **Vendelfelt,** *Erik Gustaf*

Vendelfelt, *Erik Gustaf,* painter, master draughtsman, * 10.6.1900 Stockholm – S ⊡ SvKL V.

Vendelin, *Martta* → **Wendelin,** *Maritta*

Vendelin, *Martta Maria* (Nordström) → **Wendelin,** *Maritta*

Vendeloux, *Lyonnet,* mason, f. 1501 – F ⊡ Brune.

Vendelvort, *Michiel* → **Voort,** *Michiel van der* (1704)

Vendemore, *Rémi* → **Vandermère,** *Rémi*

Vendemure, *Gabriel* → **Vandermère,** *Gabriel*

Vendemure, *Rémi* → **Vandermère,** *Rémi*

Venden, *Heilmann,* stonemason, f. before 1320, l. 1329 – D ⊡ Zülch.

Vendenheim, *Laurent de,* sculptor, stonemason, architect, f. 1482, l. 15.9.1493 – F ⊡ Beaulieu/Beyer.

Vendenheim, *Lorentz von* → **Vendenheim,** *Laurent de*

Vender, *Asta* (Vender, Asta Juliusovna), graphic artist, * 1.9.1916 Tallinn – EW, RUS ⊡ ChudSSSR II.

Vender, *Asta Juliusovna* (ChudSSSR II) → **Vender,** *Asta*

Vender, *Giovanni,* painter, * 1863 Brescia, † 1917 – I ⊡ Comanducci V.

Venderovič, *Irina Jakovlevna,* ceramist, graphic artist, mosaicist, * 26.8.1912 Lugansk – RUS ⊡ ChudSSSR II.

Vendetti, *Antonio* → **Bendetti,** *Antonio*

Vendetti, *Antonio,* silversmith, * 1699 Cottanello in Sabina, † 9.9.1796 – I ⊡ Bulgari I.2.

Vendeuge, *Francis,* painter, master draughtsman, * 1944 Paris – F ⊡ Bénézit.

Vendevelle, *Jean-Nicolas,* goldsmith, f. 1771, l. 1793 – F ⊡ Nocq IV.

Vendime, *Manoel Felipe,* goldsmith, f. 2.2.1721 – BR ⊡ Martins II.

Venditti, *Alberto,* graphic artist, * 2.2.1939 Neapel – I ⊡ Comanducci V.

Vendôme, *Georges,* photographer, * Vendôme (Loir-et-Cher), f. 12.1896, l. 1916 – CDN ⊡ Karel.

Vendramini, *Džovanni* (ChudSSSR II) → **Vendramini,** *Giovanni* (1769)

Vendramini, *Francesco* → **Vendramino,** *Francesco*

Vendramini, *Francesco* (Vendramini, Frančesko), copper engraver, engraver, * 1780 Bassano, † 1839 or 22.2.1856 or 5.3.1856 St. Petersburg – RUS, I ⊡ ChudSSSR II; Comanducci V; DEB XI; Kat. Moskau I; Lister; Servolini; ThB XXXIV.

Vendramini, *Frančesko* (ChudSSSR II; Kat. Moskau I) → **Vendramini,** *Francesco*

Vendramini, *Francisko* → **Vendramini,** *Francesco*

Vendramini, *Giovanni* (1482) (Vendramino, Zuane), miniature painter, f. 1482 – I ⊡ Bradley III; D'Ancona/Aeschlimann; DEB XI; ThB XXXIV.

Vendramini, *Giovanni* (1769) (Vendramini, Džovanni), reproduction engraver, copper engraver, architect, engraver, * 1769 Roncade (Bassano) or Bassano del Grappa, † 4.1838 or 8.2.1839 London – GB, I ⊡ ChudSSSR II; Comanducci V; DA XXXII; DEB XI; Lister; Servolini; ThB XXXIV.

Vendramini, *Ivan* → **Vendramini,** *Giovanni* (1769)

Vendramini, *John* → **Vendramini,** *Giovanni* (1769)

Vendramini, *Vendramo,* painter, * about 1608, l. 1646 – I ⊡ ThB XXXIV.

Vendramini, *Zoan* → **Vendramini,** *Giovanni* (1482)

Vendramino, *Francesco,* miniature painter, f. about 1480, l. 1482 – I ⊡ Bradley III; D'Ancona/Aeschlimann; DEB XI; ThB XXXIV.

Vendramino, *Giovanni* → **Vendramini,** *Giovanni* (1482)

Vendramino, *Zuane* (Bradley III; D'Ancona/Aeschlimann) → **Vendramini,** *Giovanni* (1482)

Vendranes, stonemason, f. 1540 – E ⊡ Ráfols III.

Vendrell, *Bernardo,* painter, f. 1418 – E ⊡ Aldana Fernández.

Vendrell, *Gabriel,* painter, f. 1455 – E ⊡ Ráfols III.

Vendrell, *Jaume,* wood designer, f. 1633 – E ⊡ Ráfols III.

Vendrell, *Joan,* wood designer, f. 1629 – E ⊡ Ráfols III.

Vendrell, *Mateu,* book printmaker, f. 1483, l. 1484 – E ⊡ Ráfols III.

Vendrell, *Pere Màrtir,* architect, f. 1653 – E ⊡ Ráfols III.

Vendrell Teixidó, *Maria Teresa,* printmaker, f. 1759, l. 1761 – E ⊡ Ráfols III.

Vendrey, *Ladislaus* → **Vendrey,** *László*

Vendrey, *László,* portrait painter, landscape painter, * 7.10.1856 Arkos (Siebenbürgen), † 6.6.1927 Gyülevész (Ungarn) – H ⊡ MagyFestAdat; ThB XXXIV.

Vendri, *Antonio* (DEB XI) → **Antonio da Vendri**

Vendri, *Antonio da* (ThB XXXIV) → **Antonio da Vendri**

Vendt, *Georg,* goldsmith, f. 1777, † 1786 – LV ⊡ ThB XXXIV.

Vendzilovič (ChudSSSR II) → **Vendzilovič,** *Ivan*

Vendzilovič, *Ivan* (Vendzilovič), master draughtsman, * about 1810, † about 1886 – UA, PL ⊡ ChudSSSR II; SChU.

Vendzilovič, *Myron Dem'janovyč,* architect, * 26.4.1919 Solinki – UA ⊡ SChU.

Venècia → **Galera,** *Francesc* (1751)

Venecianov, *Aleksej Gavrilovič* (Venetsianov, Aleksei Gavrilovich; Venecijanov, Aleksej Gavrilovič; Venetsianov, Aleksey Gavrilovich; Wenezianoff, Alexej Gawrilowitsch), painter, caricaturist, etcher, lithographer, * 18.2.1780 Moskau, † 16.12.1847 Safonkovo (Tver') – RUS ⊡ ChudSSSR II; DA XXXII; ELU IV; Kat. Moskau I; Milner; ThB XXXV.

Venecianova, *Aleksandra Alekseeva* (Venetsianova, Aleksandra Alekseeva), painter, * 1816, † 1882 – RUS ⊡ ChudSSSR II; Milner.

Venecijanov, *Aleksej Gavrilovič* (ELU IV) → **Venecianov,** *Aleksej Gavrilovič*

Venedigen, *Pieter Frans van,* faience maker, f. 1501 – B, NL ⊡ ThB XXXIV.

Venediktov, *Aleksandr Michajlovič,* graphic artist, * 4.7.1913 Irkutsk – RUS, UZB ⊡ ChudSSSR II.

Venegas, *Francisco* (1786), copper engraver, f. 1786 – RCH ⊡ Pereira Salas.

Venegas, *Gipsy,* painter, sculptor, graphic artist, * 30.12.1949 Chivacoa – YV ⊡ DAVV II.

Venegas, *Leandro,* painter, f. 3.1845 – EC ⊡ EAAm III.

Venegas, *Manuel,* carpenter, f. about 1800 – RCH ⊡ Pereira Salas.

Venegas, *Fray Pedro* (Venegas O. P., Fr. Pedro), sculptor, f. 1731 – PE ⊡ EAAm III; Vargas Ugarte.

Venegas, *Rafael,* painter, f. 1850 – EC ⊡ EAAm III.

Venegas O. P., *Fr. Pedro* (Vargas Ugarte) → **Venegas,** *Fray Pedro*

Venelle, *Jean-Baptiste,* sculptor, f. 1780 – F ⊡ Audin/Vial II.

Venema, *Jan,* artist, f. before 1970 – NL ⊡ Scheen II (Nachtr.).

Venema, *Libbe,* master draughtsman, fresco painter, woodcutter, * 10.1.1937 Groningen (Groningen) – NL ⊡ Scheen II.

Venema, *Reintje,* watercolourist, master draughtsman, book illustrator, * 3.1.1922 Rotterdam (Zuid-Holland) – NL ⊡ Scheen II (Nachtr.).

Venema, *Sjoerd,* artisan, woodcutter, * 16.5.1930 Buitenpost (Friesland) – NL ⊡ Scheen II.

Venema, *Thomas Christofoor,* watercolourist, master draughtsman, sculptor, lithographer, wood engraver, copper engraver, * 30.10.1941 Kediri (Java) – NL ⊡ Scheen II.

Veneman, *Hans* → **Veneman,** *Johannes*

Veneman, *Johannes,* painter, sculptor, * 19.8.1939 Vroomshoop (Overijssel) – NL ⊡ Scheen II (Nachtr.).

Veneman, *Stephanus Ludovicus,* architect, carpenter, * 14.11.1812 Rijssel (Lille), † 1888 – NL ⊡ ThB XXXIV.

Venenti, *Giulio Cesare,* painter, copper engraver, * 1642 Bologna, † 1697 Bologna – I ⊡ DEB XI; ThB XXXIV.

Venera, *Giovanni* (Venera, Giovanni Battista), wood sculptor, f. 1755, l. 1756 – I ⊡ Schede Vesme III.

Venera, *Giovanni Battista* (Schede Vesme III) → **Venera,** *Giovanni*

Venera, *Luca,* wood sculptor, f. 1792, l. 1797 – I ⊡ Schede Vesme III.

Venerabile, *Baldassare* → **Nardis,** *Baldassare*

Veneras y Galindo, *Salvadora de las,* flower painter, f. 1890 – E ⊡ Cien años XI.

Venerati, *Ottavio,* founder, † 1687 Rom – I ⊡ ThB XXXIV.

Venere, *G.,* lithographer, f. 1835 – I ⊡ Servolini.

Veneri, *Pasquale,* architect, * 3.12.1819 Neapel – I ⊡ ThB XXXIV.

Venero, *Antonio de,* building craftsman, * Güemes, f. 1686 – E ⊡ González Echegaray.

Venero, *Bernardo,* bell founder, f. 1778 – E ⊡ ThB XXXIV.

Venero, *Fernando de,* building craftsman, * Castanedo, f. 3.12.1625 – E ⊡ González Echegaray.

Venero, *Luis* (1603), sculptor, f. 1603, † before 2.3.1606 – E ⊡ ThB XXXIV.

Venero, *Luis* (1604), sculptor, f. 9.7.1604, l. 1607 – E ⊡ González Echegaray.

Venero, *Nicoás,* sculptor, f. 1554 – E ⊡ González Echegaray.

Venero, *Pedro,* bell founder, f. 1799 – E ⊡ González Echegaray.

Venero, *Sancho,* building craftsman, f. 1541 – E ⊡ González Echegaray.

Venero de Vierna, *Pedro,* sculptor, * 1784 Güemes, l. 1808 – E ⊡ ThB XXXIV.

Veneroni, *Gianantonio* (Veneroni, Giannantonio), architect, * 1683 or 1686 Pavia, † 1735 or 18.4.1749 Broni – I ⊡ DA XXXII; ThB XXXIV.

Veneroni, *Giannantonio* (DA XXXII) →
Veneroni, *Gianantonio*

Veneroni, *Giovanni Antonio* → Veneroni,
Gianantonio

Veneroni, *Tito*, sculptor, * 22.10.1843
Novara, l. 1873 – I ▭ Panzetta.

Veneš, *Martin František* → Beneš, *Martin
František*

Veness, *Agnes M.*, flower painter, f. 1898,
l. 1904 – GB ▭ Wood.

Venesz, *József*, watercolourist, * 1832
Buda, l. 1852 – H ▭ MagyFestAdat.

Venet, *Bernar*, painter, master
draughtsman, * 20.4.1941 Château-
Arnoux-St-Auban (Alpes de Haute-
Provence) – F ▭ Alauzen; Bénézit;
ContempArtists.

Venet, *Gabriel*, landscape painter,
* 31.7.1884 St-Quentin, l. before 1961
– F ▭ Bénézit; Edouard-Joseph III;
ThB XXXIV; Vollmer V.

Venetiis, *Marinum de* → Cedrini, *Marino
di Marco*

Venetsianov, *Aleksei Gavrilovich* (Milner)
→ Venecianov, *Aleksej Gavrilovič*

Venetsianov, *Aleksey Gavrilovich* (DA
XXXII) → Venecianov, *Aleksej
Gavrilovič*

Venetsianov, *Alexei* → Venecianov,
Aleksej Gavrilovič

Venetsianova, *Aleksandra Alekseeva*
(Milner) → Venecianova, *Aleksandra
Alekseeva*

Venetz, *Johann*, goldsmith, f. 1601 – CH
▭ Brun III.

Venetz, *Joseph Maria*, wood sculptor,
carver, † 10.10.1879 – CH ▭ Brun III.

Venetz, *Peter*, goldsmith, f. 1651 – CH
▭ Brun III.

Venev, *Stoian* (Venev, Stojan Iliev;
Venev, Stojan), painter, graphic
artist, caricaturist, * 21.9.1904
Skripjano (Küstendil) – BG ▭ EIIB;
Marinski Živopis; Vollmer V.

Venev, *Stojan* (EIIB) → Venev, *Stoian*

Venev, *Stojan Iliev* (Marinski Živopis) →
Venev, *Stoian*

Venevault, *Nicolas* → Vennevault, *Nicolas*

Venexia, *Domenego da* (Bradley III) →
Domenego da Venexia

Venezia, *Antonio da* → Pochettino,
Antonio

Venezia, *Fausto*, painter, * 1921
Benevento – I ▭ Comanducci V.

Venezia, *Renzo*, painter, * 1920 Genua – I
▭ Beringheli.

Veneziani, *Antonio*, bell founder, f. 1803,
l. 1820 – I ▭ ThB XXXIV.

Veneziani, *Filippo*, cameo engraver,
* 1785 Neapel (?), l. 1807 – I
▭ Bulgari I.2.

Veneziani, *Giovanni*, painter, * Mailand,
† 1.10.1860 Castelmozzone – I
▭ ThB XXXIV.

Veneziani, *Giuseppe de*, carver, f. 1572
– I ▭ ThB XXXIV.

Veneziani, *Ubaldo Cosimo*, etcher,
illustrator, engraver, * 30.2.1894 or
30.11.1894 Bologna, † 15.2.1958
Mailand – I ▭ Comanducci V;
Servolini.

il Veneziano → Bissoni, *Domenico*

Veneziano, *il* → Giovanni Giacomo da
Mantova

Veneziano, *Carlo* → Saraceni, *Carlo*

Veneziano, *Carlos*, painter, graphic
artist, * 15.7.1914 Buenos Aires – RA
▭ EAAm III; Merlino.

Veneziano, *Giorgio* (ThB XXXIV) →
Giorgio Veneziano

Veneziano, *Giovanni Pietro* (ThB XXXIV)
→ Giovanni Pietro Veneziano

Veneziano, *Nicolò* → Valentini, *Nicoló de*

Vengberg, *Anna* → Wengberg, *Anna*

Vengberg, *Anna Emilia* (Nordström) →
Wengberg, *Anna*

Vengembes, *Giovanni* → Vangembes,
Giovanni

Venger, *Džon* (Severjuchin/Lejkind) →
Wenger, *John*

Vengerovskaja, *Sofia G.* (Vengerovskaya,
Sofia G.), ceramist, f. 1932 – RUS
▭ Milner.

Vengerovskaya, *Sofia G.* (Milner) →
Vengerovskaja, *Sofia G.*

Vengier, *Jean* → Beugier, *Jean*

Vengochea → Vengoechea

Vengoechea, architect, f. 1757 – E
▭ ThB XXXIV.

Vengoechea, *Ambrosio de*, sculptor,
f. 1584, † before 1625 – E
▭ ThB XXXIV.

Vengoechea, *Julio*, photographer, f. 1901
– YV ▭ ArchAKL.

Venhuth, *Herrmann* → Hutte, *Herman
van*

Véniat, *Charles*, cabinetmaker, f. 16.5.1663
– F ▭ ThB XXXIV.

Veniat, *Jean-Antoine*, sculptor,
* about 1721, † about 6.3.1796 – F
▭ Lami 18.Jh. II.

Veniat, *Louis*, sculptor, † 15.9.1808 – F
▭ Lami 18.Jh. II.

Venidāsa, miniature painter, f. 1451 –
IND ▭ ArchAKL.

Venier, *Bruno*, painter, graphic artist,
* 21.2.1914 Pola – RA, I ▭ EAAm III;
Merlino.

Venier, *Ippolita*, painter, f. about 1723 – I
▭ DEB XI.

Venier, *Michelangiolo*, sculptor, brass
founder, * about 1706, † 1780 – I
▭ ThB XXXIV.

Venier, *Pietro* (1673) (Venier, Pietro),
fresco painter, * 1673 Udine, † 1737
Udine – I ▭ DEB XI; ThB XXXIV.

Venier, *Pietro* (1884), stage set designer,
† 1884 – I ▭ Comanducci V.

Venière, *Nicolas*, sculptor, f. 8.1789,
l. 2.1790 – CDN ▭ Karel.

Venig, *Aleksandr Karlovič*, master
draughtsman, * 2.8.1865, † 1907 – RUS
▭ ChudSSSR II.

Venig, *Bogdan Bogdanovič* (Venig,
Bogdan Bogdanovich; Wenig, Joh.
Gottfried), portrait painter, * 30.7.1837
Reval, † 1872 St. Petersburg – EW
▭ ChudSSSR II; Milner; ThB XXXV.

Venig, *Bogdan Bogdanovich* (Milner) →
Venig, *Bogdan Bogdanovič*

Venig, *Grigorij Karlovič*, painter, stage set
designer, * 1862, † 9.2.1927 Leningrad
– RUS ▭ ChudSSSR II.

Venig, *Karl Bogdanovič* (Venig, Karl
Bogdanovich; Wenig, Karl Gottlieb),
painter, * 26.2.1830 Reval, † 6.2.1908
St. Petersburg – EW ▭ ChudSSSR II;
Milner.

Venig, *Karl Bogdanovich* (Milner) →
Venig, *Karl Bogdanovič*

Venig, *Pavel Karlovič*, painter,
* 26.12.1870 St. Petersburg, † 1942
Leningrad – RUS ▭ ChudSSSR II.

Venini, *Antonio*, watercolourist, pastellist,
* 9.9.1858 Mailand, † 27.2.1941
Mailand – I ▭ Comanducci V;
DEB XI; ThB XXXIV.

Venino, *Francis*, painter, lithographer,
f. 1850, l. 1859 – USA ▭ EAAm III;
Groce/Wallace.

Venirām Nandlāl, miniature painter,
f. 1851, l. 1900 – IND ▭ ArchAKL.

Venis, *Ary* → Veenis, *Ary*

Venise → Perisseys, *Jean de*

Venise, *de* → Lefebvre, *Rolland*

Venites, *Miguel* → Benítez, *Miguel* (1720)

Venitien, *Jean*, sculptor, * 1911 Constantine
(Algerien) – F ▭ Bénézit; Vollmer V.

Venitzer, *Georg* → Fennitzer, *Georg*

Venitzer, *Michael* → Fennitzer, *Michael*

Venius, *Gijsbert van* → Veen, *Gijsbert
van*

Venius, *Octavius van* → Veen, *Otto van*

Venius, *Otho van* → Veen, *Otto van*

Venius, *Otto van* → Veen, *Otto van*

Venjarski, *Jano*, painter, * 28.8.1828
Kovačiča, l. 1963 – YU ▭ Jakovsky.

Venkeles, *C.* → Mulder, *C.*

Venkerbec, *Leopol'd Francevič*, painter,
mosaicist, glass artist, modeller,
* 2.6.1926 Sverdlovsk – RUS
▭ ChudSSSR II.

Venkov, *Krăstju Todorov*, smith,
* 9.2.1909 – BG ▭ EIIB.

Venkova, *Ija Andreevna*, sculptor,
* 9.2.1922 Vičug – RUS
▭ ChudSSSR II.

Venn, *Balthasar van der* → Veen,
Balthasar van der

Venna, *Lucio* (Vollmer V) → Landsmann,
Giuseppe

Venna, *Lucio* (Venna Landmann,
Lucio; Landsmann, Giuseppe), poster
draughtsman, painter, stage set designer,
poster artist, * 28.12.1897 Venedig,
† 1974 Florenz – I ▭ Comanducci V;
DEB XI; PittItalNovec/1 II; Vollmer V;
Vollmer VI.

Venna Landmann, *Lucio* (Comanducci V;
PittItalNovec/1 II) → Venna, *Lucio*

Venne, *Adolf van der*, horse painter,
genre painter, * 16.4.1828 Wien,
† 23.9.1911 Schweinfurt – A, D
▭ Fuchs Maler 19.Jh. IV; ThB XXXIV.

Venne, *Adriaen Pietersz. van de*, figure
painter, master draughtsman, genre
painter, * 1589 Delft, † 12.11.1662
Den Haag – NL ▭ Bernt III; Bernt V;
DA XXXII; ELU IV; ThB XXXIV.

Venne, *Aert Pieterse van de* (Venne, Aert
Pietersen van de), painter, * about
1631 Rotterdam, l. 1666 – NL, S
▭ SvKL V; ThB XXXIV.

Venne, *Aert Pietersen van de* (SvKL V)
→ Venne, *Aert Pieterse van de*

Venne, *Aert Pietersz. van der* (Cosyn,
Aert), painter, master draughtsman,
f. 1653, l. 1673 – NL ▭ ThB VII.

Venne, *Aert Pieterz van de* → Venne,
Aert Pieterse van de

Venne, *Émile*, master draughtsman,
* 10.7.1896 Montreal, l. 1920 – CDN
▭ Karel.

Venne, *Fritz van der* (Ritter), animal
painter, genre painter, * 24.10.1873
München, † 29.12.1936 München – D
▭ Münchner Maler VI; Ries.

Venne, *Gilbert van der* → Venne, *Gilles
van der*

Venne, *Gilles van der*, painter, * about
1654 Brüssel, † before 10.4.1719 Paris
– B, F, NL ▭ ThB XXXIV.

Venne, *Hubert van de* → Venne, *Huybregt
van de*

Venne, *Huybregt van de*, painter, * 1634
or 1635 Den Haag, † after 1675 – NL
▭ ThB XXXIV.

Venne, *Jan van de* (1670), painter, f. 1670
– NL ▭ ThB XXXIV.

Venne, *Joseph*, architectural draughtsman,
* 14.6.1859 Montreal, † 9.5.1925
Montreal – CDN, USA ▭ Karel.
Venne, *Jus*, artist, * about 1828 Maine,
l. 10.1850 – USA ▭ Groce/Wallace.
Venne, *Louis van de*, painter, * about
1657, l. 1682 – B, NL ▭ ThB XXXIV.
Venne, *Ludger*, architectural
draughtsman (?), * 1891 Quebec,
† 24.4.1973 St. Lin (Quebec) – CDN,
USA ▭ Karel.
Venne, *Pieter van de*, flower painter,
* Middelburg, f. 1618, † 1.7.1657
or 16.10.1657 – NL ▭ Pavière I;
ThB XXXIV.
Venne, *Pseudo van de* (Bernt III) →
Pseudo-van de Venne
Vennecool, *Jacob* → **Vennekool**, *Jacob*
(1632)
Vennecool, *Steven* → **Vennekool**, *Steven
Jacobsz.*
Vennekens, *Aernout*, miniature painter,
f. 1575 – B, NL ▭ ThB XXXIV.
Vennekool, *Jacob (1632)*, architect, master
draughtsman, * 1632 (?) Amsterdam,
† before 6.10.1673 Amsterdam – NL
▭ ThB XXXIV.
Vennekool, *Jacob (1661)*, sculptor,
f. 1661, † 27.1.1711 – NL
▭ ThB XXXIV.
Vennekool, *Jacobus*, copper engraver,
* about 1662 or 1663, l. 1688 – NL
▭ Waller.
Vennekool, *Steven* (DA XXXII) →
Vennekool, *Steven Jacobsz.*
Vennekool, *Steven Jacobsz.* (Vennekool,
Steven), architect, * 1657 (?),
† before 7.3.1719 Amsterdam – NL
▭ DA XXXII.
Venneman, *Camille*, painter, * 7.3.1827
Gent, † 1868 Brüssel-Schaerbeek – B
▭ DPB II.
Venneman, *Charles Ferdinand* →
Venneman, *Karel Ferdinand*
Venneman, *Karel Ferdinand*, painter,
* 7.1.1802 or 6.1.1803 Gent,
† 22.8.1875 Brüssel-St-Josse-ten-Noode
– B ▭ ThB XXXIV.
Venneman, *Martin Lievin*, sculptor,
* 31.7.1819 Gent, † 27.11.1878 Gent
– B ▭ ThB XXXIV.
Venneman, *Prosper* → **Venneman**, *Martin
Lievin*
Venneman, *Rosa*, animal painter, landscape
painter, * about 1850 Antwerpen, † after
1909 – B ▭ Schurr IV.
Venner, *Albert Waring*, architect, * before
5.11.1926 – GB ▭ DBA.
Venner, *Victor L.*, cartoonist, f. 1904
– GB ▭ Houfe.
Venner, *William H. T.* → **Venner**, *William
H. Tottendrell*
Venner, *William H. Tottendrell*, painter,
* England, f. 1923 – ZA ▭ Berman.
Vennes, architect, f. 1700, l. 1710 – CH,
F ▭ ThB XXXIV.
Vennes, *Jean* (?) → **Vennes**
Vennevault, *François*, sculptor, f. 1608
– F ▭ ThB XXXIV.
Vennevault, *Nicolas*, portrait miniaturist,
* 13.7.1697 Dijon, † 20.12.1775 Paris –
F ▭ Schidlof Frankreich; ThB XXXIV.
Venni, *Angelo*, painter, * 3.1.1893
Venedig, † 17.1.1948 Venedig – I
▭ Comanducci V.
Vennik, *Pieter*, painter, * 4.3.1808
Velsen (Noord-Holland), l. 1840 – NL
▭ Scheen II.
Venning, *Dorothy Mary*, miniature painter,
sculptor, * 15.1.1885 London, l. before
1961 – GB ▭ ThB XXXIV; Vollmer V.

Venning, *Frank*, painter, f. 1917 – USA
▭ Falk.
Venning, *James H.*, graphic artist, f. 1852,
l. 1891 – CDN ▭ Harper.
Venninger, *Nannette*, lithographer, f. 1818
– F ▭ ThB XXXIV.
Vennola, *Irja* (Noponen, Irja; Vennola-
Nopponen, Irja), figure painter, landscape
painter, * 11.2.1906 Helsinki – SF
▭ Koroma; Kuvataiteilijat; Paischeff;
Vollmer V.
Vennola, *Jorma*, glass artist, * 1943 – SF
▭ WWCGA.
Vennola-Nopponen, *Irja* (Paischeff) →
Vennola, *Irja*
Venolt, *Johannes* → **Wenolt**, *Johannes*
Venon, *Marie-France*, painter, master
draughtsman, * 2.5.1954 Brinon (Cher)
– F ▭ Bénézit.
Venosino, *Giovanni Ant.* → **Vanosino**,
Giovanni Antonio
Venosti, *Bartolomeo de*, painter, * Grosio,
f. 1519 – I ▭ ThB XXXIV.
Venot, *Claude*, painter, sculptor,
* 15.9.1930 Paris – F ▭ Bénézit.
Venot, *Cyprien François*, sculptor,
* 17.9.1808 Paris, † 1886 – F
▭ Lami 19.Jh. IV; ThB XXXIV.
Venot, *Eugénie* → **Auteroche-Venot**,
Eugénie
Venot d'Auteroche, *Eugénie* →
Auteroche-Venot, *Eugénie*
Venot-d'Auteroche, *Eugénie*, flower
painter, f. before 1863, l. 1882 – F
▭ Hardouin-Fugier/Grafe; ThB XXXIV.
Venov, *Simeon Zdravkov*, graphic artist,
illustrator, * 25.7.1933 Sofia – BG
▭ EIIB.
Venožinskis, *Justinas Vinco* (ChudSSSR II;
KChE II) → **Vienožinskis**, *Justinas*
Venrade, *Jacob van* → **Venrath**, *Jacob
van*
Venraed, *Jacob van* → **Venrath**, *Jacob
van*
Venrai, *Jacob van* → **Venrath**, *Jacob van*
Venrath, *Jacob van*, bell founder, f. 1465,
l. 1482 – B, NL, D ▭ ThB XXXIV.
Venrell, *G.* → **Vanrell**, *G.*
Venrode, *Thomas von* (1) (Zülch) →
Thomas von Venrode (1465)
Venrode, *Thomas von* (1477) (Zülch) →
Thomas von Venrode (1477)
Venroide, *Jacob van* → **Venrath**, *Jacob
van*
Venroy, *Leonardus*, master draughtsman,
* before 15.11.1734 Gouda (Zuid-
Holland), † 29.5.1808 Gouda (Zuid-
Holland) – NL ▭ Scheen II;
ThB XXXIV.
Vensano, *K. (Mistress)*, painter, f. 1885
– USA ▭ Hughes.
Venske, *Hans Reimar*, painter, etcher,
* 24.5.1929 Berlin – D ▭ Vollmer V.
Vent, *Andrés*, painter, f. 1895 – MEX
▭ EAAm III.
Vent, *Hans*, painter, master draughtsman,
graphic artist, * 13.2.1934 Weimar – D
▭ DA XXXII.
Vent Dumois, *Odenia*, painter, graphic
artist, * 1935, † 1.1956 – C
▭ EAAm III.
Ventabrun, *de*, architect, f. 1703, l. 1714
– F ▭ ThB XXXIV.
Ventadour, *Jean Nicolas*, painter,
* 10.1.1822 Paris, † Paris, l. 1869
– F, D ▭ ThB XXXIV.
Ventala, *Antonio*, goldsmith, f. 1443 – I
▭ ThB XXXIV.
Ventaskrasts, *Žan Janovič* (ChudSSSR II)
→ **Ventaskrasts**, *Žanis*

Ventaskrasts, *Žanis* (Ventaskrasts,
Žan Janovič), graphic artist, master
draughtsman, * 19.5.1906 or 1.6.1906
Skrunda – LV ▭ ChudSSSR II.
Ventayol, *Juan*, painter, * 15.11.1911
Montevideo – ROU ▭ EAAm III;
PlástUrug II.
Ventcel', *Nadežda Konstantinovna*,
sculptor, * 31.10.1900 Moskau – RUS
▭ ChudSSSR II.
Vente, *Pierre*, book printmaker,
bookbinder, gilder, * 1722, † after
1792 – F ▭ ThB XXXIV.
Ventéjoul, *Adolphe-Léon*, painter,
* 13.12.1820 Tulle (Corrèze), l. 1850
– F ▭ Audin/Vial II.
Ventellol, *Antonio*, painter, f. 1718 – E
▭ ThB XXXIV.
Ventenat, *Jean*, goldsmith, f. 16.4.1788,
l. 1793 – F ▭ Nocq IV.
Ventenati, *Angelo*, painter, * Trient (?),
f. 1762 – I ▭ DEB XI; ThB XXXIV.
Venth, *Alexander* → **Venth**, *Alois*
Venth, *Alois*, painter, * 1809, † 1868 – D
▭ ThB XXXIV.
Ventier, *Pierre*, embroiderer, f. 17.12.1482
– F ▭ Audin/Vial II.
Ventnor, *Arthur*, genre painter, f. 1896,
l. 1904 – GB ▭ Wood.
Vento, *André*, painter, * 1894 São
Paulo, † 1931 Rio de Janeiro – BR
▭ EAAm III.
Vento, *Andrea del*, stonemason,
f. 17.10.1562, l. 1565 – I
▭ ThB XXXIV.
Vento, *Francesco da* (DEB XI; ThB
XXXIV) → **Francesco da Vento**
Vento, *Giovanni da* → **Aventi**, *Giovanni*
Vento, *Giovanni Agostino*,
f. 2.4.1689 – I, F ▭ Schede Vesme IV.
Vento, *José*, painter, * 1925 Valencia – E
▭ Blas; Calvo Serraller; Vollmer VI.
Vento, *Sigismondo da* → **Aventi**,
Sigismondo
Vento, *Vicente*, painter, * 17.9.1886
Buenos Aires, l. 1953 – RA
▭ EAAm III; Merlino.
Venton, *Patrick*, painter, f. 1946 – GB
▭ Spalding.
Ventós, *Lluís (1645)* (Ventós, Lluís),
architect, f. 1645 – E ▭ Ráfols III.
Ventós, *Lluís (1952)*, painter,
sculptor, * 1952 Barcelona – E
▭ Calvo Serraller.
Ventós Arbona, *Antoni*, painter, * 1903
Gracia (Barcelona) – E ▭ Ráfols III.
Ventós Casadevall, *Ernest* (Ventós
Casadevall, Ernesto), landscape painter,
* 1890 Barcelona, l. 1920 – E
▭ Cien años XI; Ráfols III.
Ventós Casadevall, *Ernesto* (Cien años
XI) → **Ventós Casadevall**, *Ernest*
Ventosa, *Josep* (Ventosa Domenech, José;
Ventosa Doménech, Josep), landscape
painter, * 1897 Barcelona, † 1982
Mallorca – E ▭ Calvo Serraller;
Cien años XI; Ráfols III.
Ventosa, *Mercè* (Ventosa, Mercedes),
master draughtsman, f. 1918 – E
▭ Cien años XI; Ráfols III.
Ventosa, *Mercedes* (Cien años XI) →
Ventosa, *Mercè*
Ventosa Domenech, *José* (Cien años XI)
→ **Ventosa**, *Josep*
Ventosa Doménech, *Josep* (Ráfols III,
1954) → **Ventosa**, *Josep*
Ventosa Fina, *Enric Lluí* (Ventosa Fina,
Enrique Luis; Ventosa Fina, Enric Lluís),
painter, master draughtsman, * 1868
Barcelona, l. 1922 – E ▭ Cien años XI;
Ráfols III.

Ventosa Fina, *Enric Lluís* (Ráfols III,
1954) → **Ventosa Fina,** *Enric Lluí*
Ventosa Fina, *Enrique Luis* (Cien años
XI) → **Ventosa Fina,** *Enric Lluí*
Ventosa de Maese, *Josefa,* painter, * 1920
Bañeras (Tarragona) – E ▭ Ráfols III.
Ventosilla, *Julián* (EAAm III) → **Irazabal**
Ventosilla, *Julián*
Ventre, *André Paul Jean,* architect,
* 1874 Paris, l. 1925 – F ▭ Delaire;
ThB XXXIV.
Ventre, *Lucian J.,* painter, f. 1924 – USA
▭ Falk.
Ventres, *M. P.,* landscape painter, f. 1939
– USA ▭ Samuels.
Ventresca, *Arturo,* painter, * 26.9.1908
Anversa degli Abruzzi – I
▭ Comanducci V.
Ventrillon, *Charles* (Ventrillón
Horber, Charles), portrait painter,
landscape painter, * 1889 (?) or
26.2.1899 Paris, † 9.12.1977 Caracas
– F, YV ▭ Bénézit; DAVV II;
Edouard-Joseph III; Vollmer V.
Ventrillon, *Ernest,* painter, * 1884 Nancy,
† 1953 – F ▭ Bénézit; Vollmer V.
Ventrillon-Horber, *Charles* → **Ventrillon,**
Charles
Ventrillón Horber, *Charles* (Bénézit;
DAVV II) → **Ventrillon,** *Charles*
Ventujol, *Patrick,* master draughtsman,
f. before 1972, l. 1972 – F
▭ Bauer/Carpentier VI.
Ventura, sculptor, f. 1886 – E
▭ Ráfols III.
Ventura (1507), painter, f. 18.2.1507,
† 31.12.1546 or 31.7.1548 – I
▭ ThB XXXIV.
Ventura, *António Martiniano,* painter,
* 1958 Lagos – P ▭ Pamplona V.
Ventura, *Concepció,* lace maker,
embroiderer, f. 1892 – E ▭ Ráfols III.
Ventura, *Damià,* brazier, bell founder,
f. 1799 – E ▭ Ráfols III.
Ventura, *Diego,* gunmaker, f. 1720,
† 1762 Madrid – E ▭ ThB XXXIV.
Ventura, *Domenico,* painter, * 22.12.1812
Macerata, † 18.3.1896 Rom – I
▭ Comanducci V; ThB XXXIV.
Ventura, *Francesc,* sculptor, f. 1938 – E
▭ Ráfols III.
Ventura, *Francesco (1651)* (Ventura,
Francesco), painter, f. 1651 – I
▭ ThB XXXIV.
Ventura, *Francesco (1701),* goldsmith,
f. 14.5.1701 – I ▭ Bulgari I.2.
Ventura, *Francisco (1698)* (Ventura,
Francisco), stucco worker, * 21.9.1698
Estella, † 9.7.1749 Saragossa – E
▭ ThB XXXIV.
Ventura, *Francisco (1713),* metal artist,
f. 1713 – BR ▭ Martins II.
Ventura, *Giorgio* → **Ventura,** *Zorzi*
Ventura, *Giovanni (1555)* (Ventura,
Giovanni), architect, f. 1555 – CZ
▭ Toman II.
Ventura, *Giovanni (1894),* landscape
painter, still-life painter, * 21.10.1894
Parma, l. 1971 – I ▭ Comanducci V.
Ventura, *Girolamo della* (Della Ventura,
Girolamo), goldsmith, f. 1537, l. 1542
– I ▭ Bulgari I.1.
Ventura, *Giuseppe,* painter, f. 1701 – HR
▭ ThB XXXIV.
Ventura, *Joan,* cartoonist, f. 1951 – E
▭ Ráfols III.
Ventura, *Johann,* architect, f. 1555 – CZ
▭ ThB XXXIV.
Ventura, *Juraj* → **Ventura,** *Zorzi*

Ventura, *Lattanzio,* architect, stone
sculptor, * Urbino (?), f. about 1575,
l. 1587 – I ▭ ThB XXXIV.
Ventura, *Leandre (1625),* architect, f. 1625
– E ▭ Ráfols III.
Ventura, *Leandre (1868)* (Ventura,
Leandro), painter, f. 1868 – E
▭ Cien años XI; Ráfols III.
Ventura, *Leandro* (Cien años XI) →
Ventura, *Leandre (1868)*
Ventura, *Maria José,* painter, * 1960 (?)
Portimão – P ▭ Pamplona V.
Ventura, *Nicola,* painter (?), * 27.5.1905
Mailand, † 21.10.1962 Mailand – I
▭ Comanducci V.
Ventura, *Nicolao,* painter, * Fano (?),
f. 1607, † 22.7.1642 Rom – I
▭ ThB XXXIV.
Ventura, *Nicolò,* painter, f. 1606, l. 1638
– I ▭ Schede Vesme III.
Ventura, *Nicolò di Francesco di Giovanni
da Siena* (D'Ancona/Aeschlimann; DEB
XI) → **Ventura,** *Nicolò di Giovanni di
Francesco*
Ventura, *Nicolò di Giov. de* → **Ventura,**
Nicolò di Giovanni di Francesco
Ventura, *Nicolò di Giovanni di Francesco*
(Ventura, Nicolò di Francesco di
Giovanni da Siena; Venture, Nicolò de';
Venture, Nicolò di Giov. de), miniature
painter, calligrapher, f. 1403, † 1464 – I
▭ Bradley III; D'Ancona/Aeschlimann;
DEB XI; ThB XXXIV.
Ventura, *Sebastiano,* painter, f. 1622 – I
▭ ThB XXXIV.
Ventura, *Segimon,* brazier, bell founder,
f. 1795 – E ▭ Ráfols III.
Ventura, *Silvestre João,* carpenter, f. 1752,
l. 1756 – BR ▭ Martins II.
Ventura, *Stefanie* → **Ventura,** *Steffi*
Ventura, *Steffi* (Ventura, Stefi),
portrait painter, still-life painter,
* 3.1.1891 Wien, l. 26.1.1939
– A ▭ Edouard-Joseph III;
Fuchs Geb. Jgg. II; Vollmer V.
Ventura, *Stefi* (Edouard-Joseph III) →
Ventura, *Steffi*
Ventura, *Zorzi,* painter, f. 1598, l. 1602
– I, HR ▭ DEB XI; ELU IV;
ThB XXXIV.
Ventura di Antonio, silversmith, f. 1438,
l. 12.3.1448 – I ▭ Bulgari I.3/II.
Ventura da Bologna, painter, sculptor,
architect, f. 1197, l. 1220 – I
▭ DEB XI; ThB XXXIV.
Ventura Company, *Rafael,* gilder,
* 1883 San Andrés del Palomar – E
▭ Ráfols III.
Ventura di Gualtieri, painter, f. 1257,
l. 1273 – I ▭ DEB XI; ThB XXXIV.
Ventura di Marco Priore, painter, f. 1256
– I ▭ DEB XI; ThB XXXIV.
Ventura Minaya, *Jacquelin,* artist (?),
* 8.1.1960 Santo Domingo – DOM
▭ EAPD.
Ventura di Moro, painter, * 1399 (?)
Florenz, † 11.10.1486 – I ▭ DEB XI;
ThB XXXIV.
Ventura di Moro di Ventura → **Ventura
di Moro**
Ventura di Orlando Merlini (Gnoli) →
Merlini, *Ventura*
Ventura Pellicer, *Ramon,* painter, f. 1936
– E ▭ Ráfols III.
Ventura di Pistoia → **Vitoni,** *Ventura di
Andrea*
Ventura Polit, *Joan,* architect, f. 1927
– E ▭ Ráfols III.
Ventura Rodriguez, *Oswaldo,* painter,
* 1943 Lima – PE ▭ Ugarte Eléspuru.

Ventura Solé, *Daniel,* painter, master
draughtsman, * 1920 Valls – E
▭ Ráfols III.
Ventura Terra, *Miguel,* architect, painter,
master draughtsman, * 1862, † 1945
– P ▭ Pamplona V.
Ventura di Tuccio, cabinetmaker, f. 1444
– I ▭ ThB XXXIV.
Ventura Valls, *Jaume,* painter, master
draughtsman, * 1912 San Baudilio de
Llobregat – E ▭ Ráfols III.
Ventura y Verazzi, *Antonia,* painter,
* 19.9.1891 San Rafael (Mendoza),
l. 1949 – RA ▭ EAAm III; Merlino.
Venturaccio, *Emilio,* goldsmith, f. 1586
– I ▭ Bulgari I.2.
Venture, *Nicolò de'* (Bradley III, 1889)
→ **Ventura,** *Nicolò di Giovanni di
Francesco*
Venture, *Nicolò di Giov. de* (ThB
XXXIV) → **Ventura,** *Nicolò di
Giovanni di Francesco*
Venture, *T. M.,* painter, f. before 1796
– F ▭ ThB XXXIV.
Venturella di Pietro
(D'Ancona/Aeschlimann; Gnoli) →
Pietro di Venturella
Venturelli, *Bonaventura,* goldsmith,
* 1741, l. 1805 – I ▭ Bulgari I.2.
Venturelli, *José,* poster draughtsman,
painter, graphic artist, illustrator, poster
artist, stage set designer, * 25.3.1924
Santiago de Chile, † 17.9.1988 Peking
– RCH, RC, CH ▭ EAAm III; KVS;
LZSK; Vollmer V; Vollmer VI.
Venturelli, *Mario,* painter, * 26.11.1925
Modena – I ▭ Comanducci V.
Venturelli, *Silvio,* painter, * 16.2.1924
Gavardo – I ▭ Comanducci V.
Venturesi, *Mattia,* silversmith, * about
1719 Forlì, † before 8.9.1776 – I
▭ Bulgari I.2.
Venturi, artist, f. 1605 – I
▭ Schede Vesme III.
Venturi, *Ada,* etcher, * Parma, f. 1915
– I ▭ Servolini.
Venturi, *Egeo,* painter, * 28.2.1897 Rom,
l. before 1961 – I ▭ Vollmer V.
Venturi, *Francesco (1673)* (Venturi,
Francesco), painter, * 1673 Pisa, † after
1711 – I ▭ DEB XI; ThB XXXIV.
Venturi, *Francesco (1785),* goldsmith,
f. 13.12.1785, l. 1786 – I ▭ Bulgari III.
Venturi, *Giacinto,* architectural painter,
landscape painter, ornamental painter,
* Modena, f. before 1709, † 1709 – I
▭ DEB XI; ThB XXXIV.
Venturi, *Giovanni (1533),* goldsmith,
* Spanien (?), f. 25.6.1533 – I
▭ Bulgari I.2.
Venturi, *Giovanni (1851)* (Venturi,
Giovanni), goldsmith, silversmith,
* 22.3.1851, l. 12.10.1879 – I
▭ Bulgari III.
Venturi, *Giuseppe (1765),* silversmith,
* 24.2.1765, † before 16.9.1780 – I
▭ Bulgari I.2.
Venturi, *Giuseppe (1796)* (Venturi,
Giuseppe), goldsmith, jeweller, * 1796
Macerata, † 4.1858 – I ▭ Bulgari III.
Venturi, *Luigi (1805),* goldsmith, f. 1805,
l. 1808 – I ▭ Bulgari III.
Venturi, *Luigi (1812)* (Venturi, Luigi),
landscape painter, * 1812 Bologna,
l. 1863 – I ▭ Comanducci V; DEB XI;
ThB XXXIV.
Venturi, *Michele,* painter, * 1.8.1932 Villa
Castelli – I ▭ DEB XI.
Venturi, *Nicola,* silversmith, * Macerata,
f. 1857 – I ▭ Bulgari III.
Venturi, *Nicolao* → **Ventura,** *Nicolao*

Venturi, *Pio*, painter, * 19.6.1929 Cesena
– I ☐ Comanducci V.
Venturi, *Robert*, architect, furniture
designer, * 25.6.1925 Philadelphia
(Pennsylvania) – USA ☐ DA XXXII.
Venturi, *Roberto*, history painter, genre
painter, portrait painter, * 25.4.1846
Mailand, † 5.5.1883 Brescia –
I ☐ Comanducci V; DEB XI;
ThB XXXIV.
Venturi, *Sergio*, architect, * about
1584 Siena, † 4.2.1646 Rom – I
☐ ThB XXXIV.
Venturi, *Venturino*, sculptor, * 4.4.1918
Loro Ciuffenna – I ☐ DizBolaffiScult.
Venturini, *Adelchi*, painter, * 1844
Corniglio di Compiano (Parma), † 1902
Corniglio di Compiano (Parma) – I
☐ DEB XI; ThB XXXIV.
Venturini, *Angelo*, painter, * Venedig,
f. 1701, † after 1763 – I ☐ DEB XI;
ThB XXXIV.
Venturini, *Camillo*, goldsmith, * 1586,
† 25.4.1626 – I ☐ Bulgari I.2.
Venturini, *Edoardo*, painter, * 10.2.1923
Arcola – I ☐ Comanducci V.
Venturini, *Gaspare*, painter, * 1570,
† 1593(?) Ferrara – I ☐ DEB XI;
ThB XXXIV.
Venturini, *Giovanni Francesco*, copper
engraver, etcher, * 1650 Rom, † after
1710 Rom – I ☐ DA XXXII; DEB XI;
ThB XXXIV.
Venturini, *Imerio*, painter, * 1920 Cologna
Veneta (Verona) – I ☐ Comanducci V.
Venturini, *Jean-Jacques*, landscape painter,
* 16.3.1948 St-Ambroix (Gard) – F
☐ Bénézit.
Venturini, *Luigi*, sculptor, * 12.7.1912
Ortonovo (La Spezia) – I ☐ Vollmer V.
Venturini, *Mario*, goldsmith, * 1569,
† 11.8.1652 – I ☐ Bulgari I.2.
Venturini, *Tancredi*, architectural painter,
architect, master draughtsman, * 1857
Brescello – I ☐ Comanducci V;
ThB XXXIV.
Venturini de Bedusti, *Bernardino* →
Bedusti, *Bernardino*
Venturino → **Vittorino**
Venturino de' Mercati (Bradley II) →
Mercati, *Venturino di Andrea dei*
Venturino da Milano → **Mercati**,
Venturino di Andrea dei
Venturino Veneziano → **Vittorino**
Venturoli, *Angelo*, architect, * 8.1.1749
Medicina (Bologna), † 7.3.1821 Bologna
– I ☐ ThB XXXIV.
Venu de Bonestoc → **Bayros**, *Franz von*
(Marquis)
Venus(?), *Johann George*, plasterer,
f. 5.4.1745 – D ☐ Rückert.
Venus, *Albert*, master draughtsman,
painter, etcher, * 9.5.1842 Dresden(?),
† 27.6.1871 Dresden(?) – D ☐ Ries;
ThB XXXIV.
Venus, *Arthur*, landscape painter,
watercolourist, * 7.12.1904 Freital – D
☐ Vollmer V.
Venus, *August Leopold* → **Venus**, *Leopold*
Venus, *Christian Gottlob*, porcelain former,
f. 1761, l. 1787 – D ☐ Rückert.
Venus, *Ernst Ephraim*, potter, * 1758
Meißen, l. 22.1.1810 – D ☐ Rückert.
Venus, *Franz Albert* → **Venus**, *Albert*
Venus, *Gotthelf Leberecht*, porcelain
former, ceramist, * 18.1.1748(?) Meißen,
† 18.10.1798 Meißen – D ☐ Rückert.
Venus, *Johann Gotthelf*, porcelain former,
* 1709 Dresden, † 16.11.1768 Meißen
– D ☐ Rückert.

Venus, *Leopold*, painter, illustrator, master
draughtsman, * 14.6.1843 Dresden,
† 23.12.1886 Pirna – D ☐ Ries;
ThB XXXIV.
Venus, *Leopold August* → **Venus**, *Leopold*
Venusti, *Marcantonio*, goldsmith,
f. 1.6.1548, l. 13.2.1557 – I
☐ Bulgari I.2.
Venusti, *Marcello*, painter, * about 1512
or 1512 or 1515 Como, † 14.10.1579
Rom – I ☐ DA XXXII; DEB XI;
PittItalCinqec; ThB XXXIV.
Venusti, *Michelangelo*, fortification
architect, * about 1560 Rom, † before
1642 Rom – I ☐ ThB XXXIV.
Venuti, *Domenico (Marchese)*, modeller,
* 1745 Cortona, l. 1799 – I
☐ ThB XXXIV.
Venuti, *Filippo*, painter, f. before 1880 – I
☐ ThB XXXIV.
Venuti, *Lodovico (Marchese)*, painter,
* Neapel, f. 1799, † Rom, l. 1810 – I
☐ ThB XXXIV.
Venuti, *Stefano*, painter, * 1909 Cinisi – I
☐ DizArtItal.
Venuto, *Giancarlo*, painter, * 1951
Codroipo – I ☐ PittItalNovec/2 II.
Venuto, *Jan* (Toman II) → **Venuto**,
Johann
Venuto, *Johann* (Venuto, Jan), master
draughtsman, cartographer, * 24.8.1746
Mähren, † 1.4.1833 Chrast – CZ
☐ ThB XXXIV; Toman II.
Venzac, *Pierre-Henri*, painter, engraver,
* 7.6.1956 Toulouse (Haute-Garonne)
– F ☐ Bénézit.
Venzano, *Luigi*, sculptor, * 2.6.1885 Sestri
Poente, † 6.11.1962 Sestri Poente – I
☐ Beringheli; Panzetta.
Venzel', *Iogann-Fridrich*, painter, f. 1732,
l. 1740 – RUS ☐ ChudSSSR II.
Venzo, *C.*, copper engraver, f. about 1780,
l. 1800 – F ☐ ThB XXXIV.
Venzo, *Fratel* → **Venzo**, *Mario*
Venzo, *Gaetano*, reproduction copper
engraver, * 1770 Bassano, † 1843
Bassano – I ☐ Comanducci V;
DEB XI; Servolini; ThB XXXIV.
Venzo, *Mario* (Fratelvenzo), painter,
* 14.2.1900 Rossano Veneto – I
☐ Comanducci V; DizArtItal.
Vepchvadze, *Aleksej* (Vepchvadze, Aleksej
Ivanovič), painter, * 31.5.1921 Tiflis,
† 1983 – GE ☐ ChudSSSR II.
Vepchvadze, *Aleksej Ivanovič* (ChudSSSR
II) → **Vepchvadze**, *Aleksej*
Vepchvadze, *Ivan* (Vepchvadze, Ivan
Alekseevič), painter, * 20.7.1888 Tiflis,
† 1971 – GE ☐ ChudSSSR II.
Vepchvadze, *Ivan Alekseevič* (ChudSSSR
II) → **Vepchvadze**, *Ivan*
Vépi, *Máté*, architect, † 1747 – H, RO
☐ ThB XXXIV.
Vépi, *Matthäus* → **Vépi**, *Máté*
Veprev, *Aleksandr Ivanovič*, wood
carver, * 1889 Kurovo-Navolok,
† 1952 Kurovo-Navolok – RUS
☐ ChudSSSR II.
Veprev, *Ivan Afanas'evič*, wood carver,
* Kurovo-Navolok, f. 1882, † 1917
– RUS ☐ ChudSSSR II.
Veprev, *Nikolaj Vasil'evič*, wood
carver, * 1885 Kurovo-Navolok,
† 12.1.1965 Kurovo-Navolok – RUS
☐ ChudSSSR II.
Vepreva, *Lidija Aleksandrovna*, wood
carver, * 1922 Pavšino, † 14.2.1960
Pavšino – RUS ☐ ChudSSSR II.
Vepreva, *Serafima Ivanovna*, wood carver,
* 11.7.1910 Kurovo-Navolok – RUS
☐ ChudSSSR II.

Veprincev, *Aleksej Dmitrievič*, goldsmith,
silversmith, f. about 1846 – RUS
☐ ChudSSSR II.
Veprincev, *Ivan Abramovič*, goldsmith,
silversmith, f. about 1846 – RUS
☐ ChudSSSR II.
Veprincev, *Koz'ma Abramovič*, goldsmith,
silversmith, f. about 1846 – RUS
☐ ChudSSSR II.
Veprinceva, *Sofija Grigor'evna*
(Veprintseva, Sofia Grigor'evna),
painter, graphic artist, * 5.3.1895
Simferopol', † 1957 Moskau – RUS
☐ ChudSSSR II; Milner.
Veprintseva, *Sofia Grigor'evna* (Milner) →
Veprinceva, *Sofija Grigor'evna*
Vepsäläinen, *Olavi* → **Vepsäläinen**, *Olavi
Enso*
Vepsäläinen, *Olavi Enso*, painter, graphic
artist, sculptor, * 8.1.1927 Suonenjoki
– SF ☐ Koroma; Kuvataiteilijat.
Vêque, *Félicien-Albert*, architect, * 1878
Loulay, l. 1906 – F ☐ Delaire.
Ver, *Johan tor* → **Fer**, *Johan de* (1575)
Ver, *Johan tor* → **Fer**, *Johan de* (1638)
Ver, *Peter tor* → **Fer**, *Peter de*
Ver Beck, *William Francis Frank* (EAAm
III; Falk) → **VerBeck**, *William Francis
Frank*
Ver Boom, *Adriaen Hendricksz.* →
Verboom, *Adriaen Hendriksz.*
Ver Brugge, *Gijsbrecht* → **Verbrugge**,
Gijsbert Andriesz.
Ver-Bryck, *Cornelius*, painter, * 1.1.1813
Yaugh Paugh (New York), † 31.5.1844
Brooklyn (New York) – USA
☐ EAAm III; Groce/Wallace;
ThB XXXIV.
Ver Bryck, *William* (Falk; Groce/Wallace;
ThB XXXIV) → **VerBryck**, *William*
Ver Bryck, *Williams* (EAAm III) →
VerBryck, *William*
Ver Burg, *Maria Kornelia Konstantia* →
Verburg, *Maria Kornelia Konstantia*
Ver Eecke, *Aelbrecht* → **Eecke**, *Aelbrecht
ver*
Ver Elst, *Pieter* → **Verelst**, *Pieter* (1618)
Ver Elst, *Simon* → **Verelst**, *Simon*
Ver Hoeve, *Cornelis* → **Hoeve**, *Cornelis
ver*
Ver Huell, *Alexander* → **VerHuell**,
Alexander Willem Maurits Carel
Ver Huell, *Alexander Willem Maurits
Carel* (Scheen II; Waller) → **VerHuell**,
Alexander Willem Maurits Carel
Ver Huell, *Quirijn Maurits Rudolph*
(Scheen II; Waller) → **VerHuell**, *Quirijn
Maurits Rudolph*
Ver Huwen, *Hendrik* → **Huwen**, *Hendrik
ver*
Ver Steeg, *Florence Biddle* (Falk) →
VerSteeg, *Florence Biddle*
Ver Vellth, *Dominicus* → **Verwilt**,
Dominicus
Ver Wilt, *Domenicus* (DA XXXII) →
Verwilt, *Dominicus*
Vera, *Agustín*, graphic artist, medalist,
f. 1.5.1842, † 19.7.1918 Montevideo
– ROU ☐ EAAm III.
Vera, *Alejo de* (Bera Blasco Estaca,
Alejo), painter, * 14.7.1834
Viñuelas, † 4.2.1923 Madrid – E
☐ Cien años XI; ThB XXXIV.
Vera, *Alma de la*, painter, * 31.5.1878
Prag, † 15.2.1934 Prag-Košiře – CZ
☐ Toman II.
Vera, *Ambrosio*, painter, f. 1585 – E
☐ ThB XXXIV.
Vera, *Cristino de*, painter, * 1930 or 1931
Santa Cruz de Tenerife – E ☐ Blas;
Calvo Serraller.

Vera, *Fr. Cristóbal de* (Ramirez de Arellano) → **Vera,** *Cristóbal de*

Vera, *Cristóbal de* (Vera, Fr. Cristóbal de), painter, * 1577 Córdoba, † 19.11.1621 Toledo – E ◫ Ramirez de Arellano; ThB XXXIV.

Vera, *Diego de,* painter, f. 1586 – E ◫ ThB XXXIV.

Vera, *Emilio,* graphic artist, * 1920 Merida (Yucatan) – MEX ◫ EAAm III.

Vera, *Enrique* (Vera Sales, Enrique), landscape painter, * 1886 Toledo, † 1.12.1956 Madrid – E ◫ Cien años XI; ThB XXXIV.

Vera, *Félix de,* calligrapher, * 8.6.1681 Brunete, † about 1702 – E ◫ Cotarelo y Mori II.

Vera, *Francisco de,* wood sculptor, f. 1581, l. 1602 – E ◫ ThB XXXIV.

Vera, *Francisco de (1733),* painter, f. 9.11.1733 – MEX ◫ Toussaint.

Véra, *Gustave-Léon,* architect, * 1851 Paris, l. 1878 – F ◫ Delaire.

Vera, *Fray José M. de,* painter, sculptor, * Vera (Almería), f. 1948 – E ◫ Ráfols III.

Vera, *Juan de (1590),* painter, sculptor, f. 1590 – E ◫ ThB XXXIV.

Vera, *Juan de (1618),* painter, f. 1618 – MEX ◫ Toussaint.

Vera, *Juan (1693),* engraver, * 1693, † after 1760 – E ◫ Páez Rios III.

Vera, *Juan José* (Calvo Serraller) → **Vera Ayuso,** *Juan José*

Vera, *Juan Manuel Cristóbal de,* architect, f. 1632, l. 1699 – PE ◫ Vargas Ugarte.

Vera, *Julián de,* calligrapher, f. 8.10.1658 – E ◫ Cotarelo y Mori II.

Vera, *Pablo,* painter, f. 1861, l. 1887 – E ◫ Cien años XI.

Véra, *Paul* (Véra, Paul-Bernard), book illustrator, designer, woodcutter, flower painter, landscape painter, * 25.12.1882 Paris, † 26.11.1957 St-Germain-en-Laye – F ◫ Bénézit; Edouard-Joseph III; Schurr I; ThB XXXIV; Vollmer V.

Véra, *Paul-Bernard* (Bénézit; Edouard-Joseph III) → **Véra,** *Paul*

Vera, *Santiago,* painter, * 1958 Ciudad Real – E ◫ Calvo Serraller.

Vera, *Vicente de,* engineer, f. 1785, l. 1790 – PE ◫ Vargas Ugarte.

Vera, *Vincenzo d'Antonio Dalla* (Dalla Vera, Vincenzo d'Antonio Dalla), architect, * about 1550 – I ◫ ThB XXXIV.

Vera Ayuso, *Juan José* (Vera, Juan José), painter, * 19.11.1926 Guadalajara – E ◫ Blas; Calvo Serraller; DiccArtAragon.

Vera Cabeza de Vaca, *Francisco de,* painter, * about 1637 Calatayud, † 1700 – E ◫ ThB XXXIV.

Vera Calvo, *Juan Antonio* (Cien años XI) → **Vera y Calvo,** *Juan Antonio*

Vera y Calvo, *Juan Antonio* (Vera Calvo, Juan Antonio), genre painter, portrait painter, * 1825 Sevilla, l. 1905 – E ◫ Cien años XI; ThB XXXIV.

Vera de Cordoba, *Rafael,* landscape painter, * Almolonga (Veracruz), f. 1801 – MEX ◫ EAAm III.

Vera Estaca, *Alejo* → **Vera,** *Alejo de*

Vera Fajardo, *Aurelio* (Blas; Madariaga) → **Vera Fajardo y Picatoste,** *Aurelio*

Vera Fajardo y Picatoste, *Aurelio* (Vera Fajardo, Aurelio), painter, * 6.4.1885 Pamplona, † 1936 Vitoria – E ◫ Blas; Cien años XI; Madariaga.

Vera González, *José,* painter, * 1861 Burgos, † 1936 Toledo – E ◫ Cien años XI.

Vera Léon, *José Maria,* painter, * 2.3.1874 Caracas, † 24.7.1926 Paris – F, YV ◫ DAVV II.

Vera Moreno, *Agustín,* marble sculptor, wood sculptor, f. about 1793 – E ◫ ThB XXXIV.

Vera Oria, *Manuel,* painter, f. 1902 – E ◫ Cien años XI.

Vera Sales, *Enrique* (Cien años XI) → **Vera,** *Enrique*

Veracini, *Agostino,* painter, restorer, * 14.12.1689 Florenz, † 20.2.1762 Florenz – I ◫ DEB XI; PittItalSettec; ThB XXXIV.

Veracini, *Benedetto,* painter, restorer, * about 1661 or 4.12.1661 Florenz, † 4.12.1710 Florenz – I ◫ DEB XI; ThB XXXIV.

Veradez → **Denner,** *Vera*

Verag, *Lucienne,* painter, * 1914 Makievka (Ukraine), † 1994 Brüssel – B ◫ DPB II.

Véraguth, *Gérold,* painter, * 7.8.1914 Basel, † 3.4.1997 Basel – CH ◫ KVS; LZSK; Plüss/Tavel II; Vollmer V.

Véraguth, *Hans Gérold* → **Véraguth,** *Gérold*

Verain, *Moreau,* architect, f. 1424, l. 1440 – F ◫ ThB XXXIV.

Veralby, *O.* → **VerHuell,** *Alexander Willem Maurits Carel*

Veralli, *Filippo* (Veralli, Filippo & Verardi, Filippo), painter, f. 1678 1640 – I ◫ DEB XI; ThB XXXIV.

Veralli, *Giorgio,* painter, screen printer, lithographer, sculptor, * 11.7.1942 Viterbo – CH ◫ KVS; LZSK.

Veraméndez, *Dionisio,* painter, * 9.10.1936 Guarenas – YV ◫ DAVV II.

Veramendi, *Juan Miguel* (Vargas Ugarte) → **Veramendi,** *Juan Miguel de*

Veramendi, *Juan Miguel de* (Veramendi, Juan Miguel), architect, f. 1555, l. 1572 – PE, E ◫ DA XXXII; EAAm III; Vargas Ugarte.

Véran, *Jacques Marie,* master draughtsman, copper engraver, * about 1780 Arles, l. 1826 – F ◫ ThB XXXIV.

Veran, *Joseph-Léon,* architect, * 1869 Arles, l. after 1896 – F ◫ Delaire.

Veran, *Karel,* painter, * 27.12.1887 Prag-Bubeneč, l. 1908 – CZ ◫ Toman II.

Verana (DEB XI) → **Verara**

Vérand, *Bruno-Félix,* painter, * 4.2.1829 Lyon, † 31.8.1843 Lyon – F ◫ Audin/Vial II.

Verani, graphic artist, f. 1850 – E ◫ Ráfols III.

Verani, *Agostino,* painter, master draughtsman, f. about 1793, l. 1819 – I ◫ Comanducci V; DEB XI; Schede Vesme III; ThB XXXIV.

Verani, *Giuseppe,* master draughtsman, * 1780 Rom – I ◫ DEB XI; ThB XXXIV.

Verani, *Moreau* → **Verain,** *Moreau*

Verani-Moreau → **Verain,** *Moreau*

Veranneman, *Jan,* painter, f. 1480 – NL ◫ ThB XXXIV.

Verara (Verana), painter, f. 1751 – I ◫ DEB XI; ThB XXXIV.

Vérard, *Anthoine* (Bradley III) → **Vérard,** *Antoine*

Vérard, *Antoine* (Vérard, Anthoine), printmaker(?), woodcutter(?), illustrator(?), illuminator, * 1450, † 1519 – F ◫ Bradley III; ThB XXXIV.

Verardi, *Annibale,* goldsmith, f. 1560, l. 1590 – I ◫ Bulgari IV.

Verardi, *Filippo* (ThB XXXIV) → **Veralli,** *Filippo*

Verardi, *Filippo,* painter, f. 1640 – I ◫ ThB XXXIV.

Verardi, *Giuseppe Antonio,* architect, f. 1775, † 1817 Bologna – I ◫ ThB XXXIV.

Verardo, miniature painter, f. 1417 – I ◫ Bradley III; ThB XXXIV.

Verardo, *Roberto,* painter, * 1934 Genua – I ◫ Beringheli.

Verart, *Antoine* → **Vérard,** *Antoine*

Veras, *João de Deus,* painter, f. 25.11.1740, † after 25.11.1740 Mariana – BR, P ◫ Martins II.

Veras, *Lepido Jose,* sculptor, f. 1984 – DOM ◫ EAPD.

Verástegui, *Nicolás de,* wood carver, f. 1587, † before 1594 Huesca – E ◫ ThB XXXIV.

Vérat, *Pierre* → **Veyrat,** *Pierre*

Verati, *Flaminio,* painter, f. about 1680 – I ◫ ThB XXXIV.

Veratti, *Flaminio* → **Verati,** *Flaminio*

Veray, *Berenguer,* calligrapher, f. 1377, l. 1379 – E ◫ Ráfols III.

Veray, *Esteban de* → **Obray,** *Esteban de*

Veray, *Jean Louis,* sculptor, * 11.6.1820 Barbentane (Bouches-du-Rhône), † 9.11.1881 Barbentane (Bouches-du-Rhône) – F ◫ Alauzen; Kjellberg Bronzes; Lami 19.Jh. IV; ThB XXXIV.

Verazanus, *Alexander,* miniature painter(?), f. 1490, l. 1491 – I ◫ Bradley III.

Verazus, *Alexander* → **Verazanus,** *Alexander*

Verazzi, *Baldassare* (Merlino) → **Verazzi,** *Baldassare*

Verazzi, *Baldassare* (Verazzi, Baldassarre; Verazzi, Baltasar; Verazzi, Baldassarre), painter, decorator, * 1819 Caprezzo (Novara), † 1886 or 1896 Lesa (Lago Maggiore) – I ◫ Comanducci V; DEB XI; EAAm III; Merlino; ThB XXXIV.

Verazzi, *Baldassarre* (DEB XI) → **Verazzi,** *Baldassare*

Verazzi, *Baltasar* (EAAm III) → **Verazzi,** *Baldassare*

Verazzi, *Serafino,* painter, * 10.10.1875 Meina (Lago Maggiore), l. 1918 – I ◫ Comanducci V; DEB XI.

Verbachovskij, *Vladimir Osipovič,* painter, * 20.5.1875 Odesa, † 13.4.1948 Odesa – UA ◫ ChudSSSR II.

Verbaere, *Herman,* painter, lithographer, advertising graphic designer, * 1906 Wetteren – B ◫ Vollmer V.

Verbanck, *Géo* (ThB XXXIV) → **Verbanck,** *Georges*

Verbanck, *Georges* (Verbanck, Geo), sculptor, medalist, * 28.2.1881 Gent, l. 1913 – B ◫ ThB XXXIV; Vollmer V.

Verbeck, *Franz Xaver Hendrik* → **Verbeeck,** *Frans Xaver Hendrik*

Verbeck, *George J.,* etcher, * 1.6.1858 Belmont Country (Ohio), l. 1910 – USA ◫ Falk.

Verbeck, *Jiří Bernard* (Toman II) → **Verbeeck,** *Georg Bernard*

Verbeck, *Jodokus Justus* (Toman II) → **Verbeeck,** *Jodokus*

Verbeck, *Mathias van der* → **Beck,** *Mathias van der*

VerBeck, *William Francis Frank* (Ver Beck, William Francis Frank), illustrator, * 1858 Belmont Country (Ohio), † 13.7.1933 – USA, GB ◫ EAAm III; Falk.

Verbeckt, sculptor, f. 1753, l. 1759 – F
⊐ Lami 18.Jh. II.

Verbeckt, *Jacob* → **Verberckt**, *Jacob*

Verbeeck, *Cornelis*, marine painter,
* about 1590 Haarlem or Amsterdam,
† 1631 or 1635 or about 1637 (?)
Haarlem – NL ⊐ Bernt III;
ThB XXXIV.

Verbeeck, *Everhard*, painter, f. 1667 – NL
⊐ ThB XXXIV.

Verbeeck, *Frans*, painter, f. 1521,
† 24.7.1570 Mechelen – B ⊐ DPB II;
ThB XXXIV.

Verbeeck, *Frans Bernard*, sculptor, * 1685
Antwerpen, † 2.11.1756 Kleve – D, NL
⊐ ThB XXXIV.

Verbeeck, *Frans Xaver Hendrik* (Verbeeck,
Frans Xaverius Hendrik), painter,
* before 21.2.1686 Antwerpen,
† 28.5.1755 Antwerpen – B ⊐ DPB II;
ThB XXXIV.

Verbeeck, *Frans Xaverius Hendrik* (DPB
II) → **Verbeeck**, *Frans Xaver Hendrik*

Verbeeck, *Georg Bernard* (Verbeck, Jiří
Bernard), painter, * Emmerich (?),
f. 5.2.1658, † 1673 Prag – CZ, D
⊐ ThB XXXIV; Toman II.

Verbeeck, *Gerardus*, painter, f. 1651 – NL
⊐ ThB XXXIV.

Verbeeck, *Hans* (DPB II) → **Verbeeck**,
Jan

Verbeeck, *Henri Daniel*, landscape
painter, * 6.3.1817 Antwerpen, † 1863
Antwerpen – B, NL ⊐ DPB II;
ThB XXXIV.

Verbeeck, *Jan* (Verbeeck, Hans), painter,
f. 1553, l. 8.5.1619 – B ⊐ DPB II;
ThB XXXIV.

Verbeeck, *Jean*, sculptor, f. 1627, l. 1629
– B, NL ⊐ ThB XXXIV.

Verbeeck, *Jodokus* (Verbeck, Jodokus
Justus), painter, * about 1646
Emmerich (?), † 20.8.1700 Prag – CZ, D
⊐ ThB XXXIV; Toman II.

Verbeeck, *Justus* → **Verbeeck**, *Jodokus*

Verbeeck, *Peter*, painter, * 1631 or
1632 Antwerpen (?), † before 5.9.1697
Stockholm (?) – B, S ⊐ SvKL V.

Verbeeck, *Petter* → **Verbeeck**, *Peter*

Verbeeck, *Pieter Cornelisz.*, horse painter,
etcher, master draughtsman, * 1600 or
about 1610 Haarlem, † about 1652 or
1654 or before 24.4.1654 Haarlem or
Haarlem (?) – NL ⊐ Bernt III; Bernt V;
ThB XXXIV; Waller.

Verbeecq, *Cornelis* → **Verbeeck**, *Cornelis*

Verbeecq, *Pieter Cornelisz.* → **Verbeeck**,
Pieter Cornelisz.

Verbeek, *A. W.* (Mak van Waay) →
Verbeek, *Arie Willem*

Verbeek, *Arie* → **Verbeek**, *Arie Willem*

Verbeek, *Arie Willem* (Verbeek, A. W.),
interior designer, sculptor, furniture
designer, * 29.4.1893 Delft (Zuid-
Holland), l. before 1970 – NL
⊐ Mak van Waay; Scheen II.

Verbeek, *Chris* → **Verbeek**, *Christiaan
Garbrand*

Verbeek, *Christiaan Garbrand*, sculptor,
* 10.11.1944 Winschoten (Groningen)
– NL ⊐ Scheen II.

Verbeek, *Everhard* → **Verbeeck**, *Everhard*

Verbeek, *Frans Xaver Hendrik* →
Verbeeck, *Frans Xaver Hendrik*

Verbeek, *Gijsberta*, flower painter, still-life
painter, * 24.1.1838 's-Hertogenbosch
(Noord-Brabant), † 1.12.1916 's-
Hertogenbosch (Noord-Brabant) – NL
⊐ Scheen II.

Verbeek, *Gustave*, etcher, painter,
illustrator, * 29.8.1867 Nagasaki, l. 1925
– USA, J ⊐ Falk.

Verbeek, *Hendrik*, copper engraver,
* Amsterdam, f. 1720 (?), l. 1724 (?)
– NL ⊐ Waller.

Verbeek, *R.*, painter – A ⊐ List.

Verbeet, *Willem*, fruit painter, master
draughtsman, * 28.2.1801 or before
1.3.1801 's-Hertogenbosch (Noord-
Brabant), † 10.10.1887 's-Hertogenbosch
(Noord-Brabant) – NL ⊐ Pavière III.1;
Scheen II; ThB XXXIV.

Verbeij, *Theo* → **Verbeij**, *Theodorus
Johannes*

Verbeij, *Theodorus Johannes*, typographer,
* 10.4.1912 Den Helder (Noord-Holland)
– NL ⊐ Scheen II.

Verbeke, *Eugenius Jacobus* (Scheen II) →
Verbeke, *J. E.*

Verbeke, *Hans* → **Verbeeck**, *Jan*

Verbeke, *J. E.* (Verbeke, Eugenius
Jacobus), lithographer, copper engraver,
etcher, master draughtsman, * 1796
Kortrijk (Utrecht) (?), † after 1843 – NL
⊐ Scheen II; Waller.

Verbeke, *Jan* → **Verbeeck**, *Jan*

Verbeke, *Jan Karel*, painter, * 1950 Buta
(Zaire) – B ⊐ DPB II.

Verbeke, *Jean* → **Verbeeck**, *Jean*

Verbeke, *Ludo*, painter, sculptor, designer,
* 1946 Roulers – B ⊐ DPB II.

Verbeke, *Pierre*, painter, * 1895 Oostende,
† 1962 – B ⊐ DPB II.

Verbellis, *Janes de*, tapestry craftsman,
f. 1486 – I, NL ⊐ ThB XXXIV.

Verbena, *Pascal*, assemblage artist,
* 15.8.1941 Marseille – F ⊐ Alauzen.

Verbengen, *A. V. C.*, painter, f. 1701
– NL ⊐ ThB XXXIV.

Verbenthem, *Marten* → **Bentham**, *Marten
van*

Verber, *Èduard*, painter, * 7.6.1877
Narva, † 6.8.1927 Narva – RUS
⊐ ChudSSSR II.

Verber, *Henrik* → **Weber**, *Henrik*

Verberck, *Jacques* (ELU IV) →
Verberckt, *Jacob*

Verberckt, *Jacob* (Verberckt, Jacques;
Verberck, Jacques), stone sculptor, wood
sculptor, brass founder, * 24.2.1704
Antwerpen, † 9.12.1771 Paris – F, NL
⊐ DA XXXII; ELU IV; Lami 18.Jh. II;
ThB XXXIV.

Verberckt, *Jacques* (DA XXXII; Lami
18.Jh. II) → **Verberckt**, *Jacob*

Verberckt, *Jan Baptist* (1) (DA XXXII)
→ **Verberckt**, *Joannes Baptista*

Verberckt, *Joannes Baptista* (Verberckt,
Jan Baptist (1)), silversmith, * 5.4.1735
Antwerpen, † 9.3.1819 Antwerpen – B,
NL ⊐ DA XXXII; ThB XXXIV.

Verberckt, *Jos Michiel* (DA XXXII) →
Verberckt, *Michel*

Verberckt, *Michel* (Verberckt, Jos Michiel),
enchaser, goldsmith, * 17.3.1706
Antwerpen, † 10.11.1778 Antwerpen
– B ⊐ DA XXXII.

Verberk, *Johan Christiaan Urias
Antonius*, artist, * about 12.2.1942
Venlo (Limburg), l. before 1970 – NL
⊐ Scheen II (Nachtr.).

Verberkmoes, *Hendricus Petrus Jacoba*,
ceramist, * 1.7.1923 Bergen-op-Zoom
(Noord-Brabant) – NL ⊐ Scheen II.

Verberkmoes, *Henk* → **Verberkmoes**,
Hendricus Petrus Jacoba

Verberne, *Alexander* → **Verberne**, *Petrus
Alexander*

Verberne, *Daniel*, glass artist, designer,
* 6.3.1953 Ramat Gan – IL
⊐ WWCGA.

Verberne, *Petrus*, designer, illustrator,
fresco painter, * 4.2.1930 Den Helder
(Noord-Holland) – NL ⊐ Scheen II.

Verberne, *Petrus Alexander*, typographer,
* 18.8.1924 Den Helder (Noord-Holland)
– NL ⊐ Scheen II.

Verberne, *Piet* → **Verberne**, *Petrus*

Verbessum, *Johannes*, architect,
* 14.3.1631 Lembeek, † 1.12.1701
Brügge – B, F, NL ⊐ ThB XXXIV.

Verbex, *Jodokus* → **Verbeeck**, *Jodokus*

Verbex, *Justus* → **Verbeeck**, *Jodokus*

Verbeyst, landscape painter, f. about 1777
– B ⊐ DPB II; ThB XXXIV.

Verbicki, *Ananije*, stage set designer,
painter, * 24.9.1895 Lebedin (Symy),
l. 1938 – YU ⊐ ELU IV.

Verbickij, *Georgij Nikolaevič* (ChudSSSR
II) → **Verbyc'kyj**, *Heorhij Mykolajovyč*

Verbiest, *Michel*, goldsmith, f. 1770 – B
⊐ ThB XXXIV.

Verbiest, *Peter*, copper engraver, f. 1642,
l. 1669 – B ⊐ ThB XXXIV.

Verbist, *Maurits*, painter, master
draughtsman, graphic artist, * 1913
Neerijse, † 1984 Löwen – B ⊐ DPB II.

Verbius, *Arnold* → **Verbuys**, *Arnold*

Verbivs'ka, *Nadija Vasylivna*, ceramist,
* 28.10.1929 Staryj Kosiv – UA
⊐ SChU.

Verbizh, *Rainer*, architect, * 10.5.1944
Pettau – SLO, A, F ⊐ List.

Verbkin, *Dmitrij Aleksandrovič*, painter,
monumental artist, * 11.9.1949 Odesa
– UA ⊐ ArchAKL.

Verblas, *Pieter*, painter, master
draughtsman, f. 1760 – NL
⊐ Scheen II; ThB XXXIV.

Verbnikh, *Mathäus*, sculptor, f. 1699,
l. 1730 – SLO ⊐ ThB XXXIV.

Verboeckhoven, *Barthélemy*, sculptor,
* 1.3.1759 Brüssel, † 22.9.1840 Brüssel
– B, F ⊐ ThB XXXIV.

Verboeckhoven, *Charles Louis*
(Brewington) → **Verboeckhoven**, *Louis*
(1802)

Verboeckhoven, *Charles-Louis* (Schurr V)
→ **Verboeckhoven**, *Louis* (1802)

Verboeckhoven, *E.* (Johnson II) →
Verboeckhoven, *Eugène Joseph*

Verboeckhoven, *Eugeen Joseph*
(Brewington) → **Verboeckhoven**, *Eugène
Joseph*

Verboeckhoven, *Eugène* (Schurr III) →
Verboeckhoven, *Eugène Joseph*

Verboeckhoven, *Eugène Joseph*
(Verboeckhoven, Eugeen Joseph;
Verboeckhoven, Eugène; Verboeckhoven,
E.), animal painter, landscape painter,
marine painter, portrait painter, etcher,
lithographer, * 18.6.1798 or 9.6.1799
or 8.7.1799 Warneton or Waasten,
† 19.1.1881 or 25.9.1889 Brüssel –
B, NL ⊐ Brewington; DA XXXII;
DPB II; Grant; Johnson II; Schurr III;
ThB XXXIV.

Verboeckhoven, *Louis* (1802)
(Verboeckhoven, Charles Louis;
Verboeckhoven, Louis-Charles), marine
painter, lithographer, engraver, * 5.2.1802
Warneton or Waasten, † 19.1.1881 or
1884 or 25.9.1889 Brüssel – B, GB
⊐ Brewington; DA XXXII; DPB II;
Schurr V; ThB XXXIV.

Verboeckhoven, *Louis* (1827)
(Verboeckhoven, Louis (1852)),
painter, * 1827, † 7.4.1884 Gent – B
⊐ Pavière III.1; Pavière III.2.

Verboeckhoven, *Louis-Charles* (DA XXXII; DPB II) → **Verboeckhoven**, *Louis* (1802)

Verboeckhoven, *Marguerite*, marine painter, * 14.7.1865 Brüssel-Schaerbeek, † 1949 – B ▭ DPB II; ThB XXXIV.

Verboeket, *Max* → **Verboeket**, *Maximilian Leo Hubert Maria*

Verboeket, *Maximilian Leo Hubert Maria*, watercolourist, master draughtsman, graphic artist, * 8.7.1922 Hoensbroek (Limburg) – NL ▭ Scheen II.

Verbois, *Gregory*, glass artist, designer, sculptor, * 9.7.1954 Louisiana (Missouri) – USA ▭ WWCGA.

Verbon, *Willem Adolf*, sculptor, * 28.10.1921 Rotterdam (Zuid-Holland) – NL ▭ Scheen II.

Verboog, *E.*, landscape painter, master draughtsman, f. 1901 – NL ▭ Mak van Waay; Vollmer V.

Verboog, *Eduard*, painter, * 12.2.1890 Zoeterwoude (Zuid-Holland), l. before 1970 – NL ▭ Scheen II; ThB XXXIV; Vollmer V.

Verboom, *Abraham* → **Verboom**, *Adriaen Hendriksz.*

Verboom, *Adriaen* (Bernt III; Bernt V) → **Verboom**, *Adriaen Hendriksz.*

Verboom, *Adriaen Hendricksz.* (Waller) → **Verboom**, *Adriaen Hendriksz.*

Verboom, *Adriaen Hendriksz.* (Verboom, Adriaen; Verboom, Adriaen Hendricksz.), landscape painter, etcher, master draughtsman, * about 1628 Rotterdam, † about 1670 or 1670 or after 1670 Amsterdam(?) or Amsterdam – NL ▭ Bernt III; Bernt V; ThB XXXIV; Waller.

Verboom, *Corneille*, engineer, * Holland, f. 1668 – F ▭ Brune.

Verboom, *Johannes Dirk*, painter, master draughtsman, * 21.7.1950 Den Haag (Zuid-Holland) – NL ▭ Scheen II.

Verboom, *John* → **Verboom**, *Johannes Dirk*

Verboom, *Klaas Willem*, painter, * 26.4.1948 London (Ontario) – CDN ▭ Ontario artists.

Verboom, *Nico*, sculptor, * 1927 – ZA ▭ Berman.

Verboom, *Pancras*, wood sculptor, f. 1781 – NL ▭ ThB XXXIV.

Verboom, *Willem* → **Verboom**, *Klaas Willem*

Verboom, *Willem Hendriksz.*, landscape painter, * about 1640 Rotterdam, † 17.1.1718 Rotterdam – NL ▭ ThB XXXIV.

Verbooms, *Abraham* → **Verboom**, *Adriaen Hendriksz.*

Verborcht, *Peter* → **Borcht**, *Pieter van der* (1535)

Verbov, *Adrian*, master draughtsman, f. 1879, l. 1881 – RUS ▭ ChudSSSR II.

Verbov, *Michail Aleksandrovič*, painter, graphic artist, * 27.11.1896 Ekaterinoslav, l. 1954 – RUS ▭ Severjuchin/Lejkind.

Verbov, *Michail Fedorovič*, painter, * 7.2.1900 Ekaterinoslav – RUS, UA ▭ ChudSSSR II.

Verbrak, *Jef*, painter, graphic artist, * 1924 Etterbeek (Brüssel) – B ▭ DPB II.

Verbrec → **Verbreck**

Verbrecht, *Jacob* → **Verberckt**, *Jacob*

Verbreck, sculptor, f. 1753, l. 1759 – F ▭ ThB XXXIV.

Verbrick, *Richard*, miniature painter, portrait painter, f. 1825, l. 1831 – USA ▭ Groce/Wallace.

Verbrucht, *Augustyn Jorisz.* → **Verburcht**, *Augustyn Jorisz.*

Verbrügge, *Pieter* → **Verbruggen**, *Pieter* (1615)

Verbrug, *Harry* (Mak van Waay) → **Verburg**, *Hendricus Martinus Joseph*

Verbrugge, *Augustinus Johannes*, watercolourist, master draughtsman, etcher, artisan, * 19.10.1918 Rotterdam (Zuid-Holland) – NL ▭ Scheen II.

Verbrugge, *Emile*, painter, * 1856 Brügge, † 1936 Weerde – B ▭ DPB II; ThB XXXIV; Vollmer V.

Verbrugge, *Gijsbert Andriesz.* (Verbrugge, Gijsbrecht), genre painter, portrait painter, mezzotinter, * 12.7.1633 Leiden, † 24.1.1730 Delft – NL ▭ ThB XXXIV; Waller.

Verbrugge, *Gijsbrecht* (Waller) → **Verbrugge**, *Gijsbert Andriesz.*

Verbrugge, *Herman*, painter, etcher, lithographer, * 1879 Roulers, l. before 1961 – B ▭ DPB II; Vollmer V.

Verbrugge, *Jean Charles*, painter, * 25.8.1756 Brügge, † 4.6.1831 Brügge – B ▭ DPB II; ThB XXXIV.

Verbrugge, *Pieter*, copper engraver, * Utrecht, f. 1699 – NL ▭ Waller.

Verbruggen, landscape painter, f. 1772, † about 1780 – GB ▭ Grant.

Verbruggen, *Adriana*, copyist, * 1707 Den Haag – NL ▭ Pavière II; ThB XXXIV.

Verbruggen, *Balthazar Hyacinth* (Verbruggen, Balthazar Hyacinthus), painter, f. 1694 – B, NL ▭ Pavière I; ThB XXXIV.

Verbruggen, *Balthazar Hyacinthus* (Pavière I) → **Verbruggen**, *Balthazar Hyacinth*

Verbruggen, *Frits*, goldsmith, * 12.6.1935 Amsterdam (Noord-Holland) – NL ▭ Scheen II.

Verbruggen, *Gaspar Pedro* → **Verbruggen**, *Gaspar Peeter* (1664)

Verbruggen, *Gaspar Peeter* (1635) (Verbruggen, Gaspar Pieter (1635); Verbruggen, Gaspar Piet), flower painter, * before 8.9.1635 Antwerpen, † 16.4.1681 or 16.4.1687 Antwerpen – B, NL ▭ Bernt III; DPB II; Pavière I; ThB XXXIV.

Verbruggen, *Gaspar Peeter* (1664) (Verbruggen, Gaspar Pieter (1664); Verbruggen, Gaspar Pieter), flower painter, * before 4.4.1664 or before 11.4.1664 Antwerpen, † before 4.3.1730 or before 14.3.1730 Antwerpen – B, NL ▭ Bernt III; DPB II; Pavière I.

Verbruggen, *Gaspar Peter* (DPB II) → **Verbruggen**, *Gaspar Peeter* (1635)

Verbruggen, *Gaspar Pieter* (DPB II) → **Verbruggen**, *Gaspar Peeter* (1664)

Verbruggen, *Gaspar Pieter* (1635) (Pavière I) → **Verbruggen**, *Gaspar Peeter* (1635)

Verbruggen, *Gaspar Pieter* (1664) (Pavière I) → **Verbruggen**, *Gaspar Peeter* (1664)

Verbruggen, *Gaspar Pieter* (elder) → **Verbruggen**, *Gaspar Peeter* (1635)

Verbruggen, *Gaspar Pieter* (younger) → **Verbruggen**, *Gaspar Peeter* (1664)

Verbruggen, *Hendrik Frans*, sculptor, * about 1655 Antwerpen, † 12.12.1724 – B, NL ▭ ELU IV; ThB XXXIV.

Verbruggen, *Jan* (1712) (Verbruggen, Jan), cannon founder, landscape painter, marine painter, * 4.3.1712 or 4.9.1712 Enkhuizen (Noord-Holland), † 27.10.1781 Woolwich (London) – NL ▭ Brewington; Scheen II; ThB XXXIV; Waterhouse 18.Jh..

Verbruggen, *Jan* (1750), bell founder, f. 1750, l. 1763 – NL ▭ ThB XXXIV.

Verbruggen, *Jan* (1760) (Verbruggen, Jan), landscape painter, * about 1760, † about 1810 – B, NL ▭ DPB II; ThB XXXIV.

Verbruggen, *Jan A.* → **Verbruggen**, *Jan Adrianus*

Verbruggen, *Jan Adrianus*, master draughtsman, etcher, screen printer, * 19.12.1900 Amsterdam (Noord-Holland) – NL ▭ Scheen II.

Verbruggen, *Jean*, painter, * 1924 Brüssel – B ▭ Vollmer V.

Verbruggen, *Karel* → **Verbruggen**, *Karel Josephus*

Verbruggen, *Karel Josephus*, painter, * 21.6.1871 Amsterdam (Noord-Holland), † 11.12.1931 Eindhoven (Noord-Brabant) – NL ▭ Scheen II.

Verbruggen, *Leonardus* (Vollmer V) → **Verbruggen**, *Leonardus Engelbertus Maria*

Verbruggen, *Leonardus Engelbertus Maria* (Verbruggen, Leonardus), painter, * 16.2.1900 's-Hertogenbosch (Noord-Brabant) – NL ▭ Mak van Waay; Scheen II; Vollmer V.

Verbruggen, *N.*, painter, f. 1690 – NL ▭ ThB XXXIV.

Verbruggen, *P. H.* → **Verbruggen**, *Hendrik Frans*

Verbruggen, *Pedro* → **Verbruggen**, *Gaspar Peeter* (1664)

Verbruggen, *Peeter* (1) (DA XXXII) → **Verbruggen**, *Pieter* (1615)

Verbruggen, *Pieter* (1615) (Verbruggen, Peeter (1); Verbruggen, Pieter (der Ältere)), sculptor, * before 5.6.1615 Antwerpen, † 31.10.1686 Antwerpen – B, NL ▭ DA XXXII; ThB XXXIV.

Verbruggen, *Pieter* (1735), master draughtsman, illustrator, * 18.3.1735 Enkhuizen (Noord-Holland), † 19.2.1786 Woolwich (London) – NL ▭ Scheen II.

Verbruggen, *Théodore*, sculptor, f. 1677, † before 17.9.1701 Antwerpen – B, NL ▭ ThB XXXIV.

Verbrugghe, *Charles*, portrait painter, still-life painter, marine painter, landscape painter, * 1877 Brügge, † 1974 Paris – B ▭ DPB II.

Verbrugghe, *Christina van der* → **Verbrugghe**, *Christine Wilhelmine Françoise Joséphine*

Verbrugghe, *Christina Wilhelmine Françoise Joséphine* (Waller) → **Verbrugghe**, *Christine Wilhelmine Françoise Joséphine*

Verbrugghe, *Christine Wilhelmine Françoise Joséphine* (Meer de Walcheren-Verbrugge, Chr. v. d.; Verbrugghe, Christina Wilhelmine Françoise Joséphine; Meer de Walcheren, Christina van der), painter, lithographer, embroiderer, artisan, master draughtsman, * 10.8.1876 Vlissingen (Zeeland), † 26.12.1953 Breda (Noord-Brabant) – NL ▭ Mak van Waay; Scheen II; Vollmer III; Waller.

Verbrugghe, *H.* → **Verbruggen**, *Hendrik Frans*

Verbrugghe, *Jacob van der* → **Brugghe**, *Jacob van der*

Verbrugghe, *Roger*, landscape painter, * 1928 Brügge – B ▭ DPB II.

Verbrugghen, *Gaspar Peeter* (der Ältere) → **Verbruggen**, *Gaspar Peeter* (1635)

Verbrugghen, *Hendrik-Frans* → **Verbrugghen**, *Henricus-Franciscus*

Verbrugghen, *Henricus-Franciscus,* sculptor, architect, illustrator, * 30.4.1654 Antwerpen, † 6.3.1724 Antwerpen – B ▭ DA XXXII.

Verbrugghen, *Peeter (1648)* (Verbrugghen, Peeter (2)), sculptor, * before 17.8.1648 Antwerpen, † 9.10.1691 Antwerpen – B ▭ DA XXXII.

Verbrugghen, *Pieter* (der Ältere) → **Verbruggen,** *Pieter* (1615)

Verbrugh, *John* → **Vanbrugh,** *John*

Verbrughen, *Philippe,* sculptor, f. 1630, l. 1661 – B ▭ ThB XXXIV.

VerBryck, *William* (Ver Bryck, William; Ver Bryck, Williams), portrait painter, * 1823 New York, † 21.6.1899 – USA ▭ EAAm III; Falk; Groce/Wallace; ThB XXXIV.

Verbuck, *Hans,* sculptor, * Kassel (?), f. 1607 – D ▭ Zülch.

Verbugghen, *Pieter* → **Verbruggen,** *Pieter* (1615)

Verbuik, *Cornelis,* painter, * Rotterdam (?), f. 1648 – I, NL ▭ ThB XXXIV.

Verbuis, *Arnold* → **Verbuys,** *Arnold*

Verbunt, *Joseph Hubert,* sculptor, * 27.3.1809 Tilburg, † 15.10.1870 Lyss (Bern) – CH ▭ ThB XXXIV.

Verbunt, *Rob* → **Verbunt,** *Robert Frans Jozef Maria*

Verbunt, *Robert Frans Jozef Maria,* painter, master draughtsman, * 13.7.1931 Tilburg (Noord-Brabant) – NL ▭ Scheen II.

Verburch, *Adriaan,* painter, f. about 1600 – NL ▭ ThB XXXIV.

Verburch, *Dionijs* → **Verburgh,** *Dionijs*

Verburcht, *Augustyn Jorisz.,* painter, copper engraver, * about 1525 Delft, † 1552 – NL ▭ ThB XXXIV.

Verbure, *Robert,* sculptor, * about 1654 Lüttich, † 1720 Lüttich – B ▭ ThB XXXIV.

Verburg, *Adriaan* → **Verburch,** *Adriaan*

Verburg, *Dionijs* → **Verburgh,** *Dionijs*

Verburg, *Harrie* → **Verburg,** *Hendricus Martinus Joseph*

Verburg, *Harry* (Vollmer V) → **Verburg,** *Hendricus Martinus Joseph*

Verburg, *Hendricus Martinus Joseph* (Verbrug, Harry; Verburg, Harry), watercolourist, master draughtsman, etcher, * 20.3.1914 Den Haag (Zuid-Holland) – NL ▭ Mak van Waay; Scheen II; Vollmer V.

Verburg, *Hendrik,* landscape painter, still-life painter, * 23.12.1895 Bellingwolde (Groningen), l. before 1970 – NL ▭ Mak van Waay; Scheen II; Vollmer V.

Verburg, *Jan van der* → **Buergen,** *Jan van der*

Verburg, *Jan* → **Verburg,** *Jan Hendrik*

Verburg, *Jan,* faience painter, f. 1695, l. 1706 – NL ▭ ThB XXXIV.

Verburg, *Jan Hendrik,* painter, etcher, * 30.1.1943 Nieuwer Amstel (Noord-Holland) – NL ▭ Scheen II.

Verburg, *L. R.,* painter, f. 1700 – NL ▭ ThB XXXIV.

Verburg, *Maria Kornelia Konstantia,* painter, master draughtsman, * 17.9.1833 Aardenburg (Zeeland), † 23.10.1901 Aardenburg (Zeeland) – NL ▭ Scheen II.

Verburg, *Paulus* → **Burch,** *Paulus van der*

Verburg, *Robert* → **Verbure,** *Robert*

Verburg, *Rut* → **Verburgh,** *Rut*

Verburg, *Rutger* → **Verburgh,** *Rut*

Verburgh, *Cornelis Gerrit,* painter, lithographer, * 6.8.1802 Rotterdam (Zuid-Holland), † about 30.9.1879 Rotterdam (Zuid-Holland) – NL ▭ Scheen II; Waller.

Verburgh, *Dionijs,* painter, * about 1655 Rotterdam, † before 6.1722 Rotterdam – NL ▭ Bernt III; ThB XXXIV.

Verburgh, *G.,* painter, master draughtsman, f. about 1780, l. 1820 – NL ▭ ThB XXXIV.

Verburgh, *Gerardus Johannes,* master draughtsman, watercolourist, * 1.1775 Rotterdam (Zuid-Holland), † 27.10.1864 Rotterdam (Zuid-Holland) – NL ▭ Scheen II; ThB XXXIV.

Verburgh, *H.,* engraver of maps and charts, f. 1774 – NL ▭ Waller.

Verburgh, *Jan* → **Verburg,** *Jan*

Verburgh, *Jan,* painter, * before 12.11.1689 – NL ▭ ThB XXXIV.

Verburgh, *Médard,* painter, etcher, * 16.2.1886 Roulers, † 1957 Brüssel – B, NL ▭ DPB II; Edouard-Joseph III; Ráfols III; Schurr I; ThB XXXIV; Vollmer V.

Verburgh, *Robert* → **Verbure,** *Robert*

Verburgh, *Rut* (Verburgh, Rutger), landscape painter, * before 25.9.1678 Rotterdam, † about 1746 Rotterdam – NL ▭ Bernt III; ThB XXXIV.

Verburgh, *Rutger* (Bernt III) → **Verburgh,** *Rut*

Verburght, *P.* (Verburgt, P.), painter, * about 1810 – B ▭ DPB II; ThB XXXIV.

Verburgt, *Leo* → **Verburgt,** *Leonardus*

Verburgt, *Leonardus,* painter, master draughtsman, linocut artist, sculptor, * 26.7.1935 Capelle aan den IJssel (Zuid-Holland) – NL ▭ Scheen II.

Verburgt, *P.* (DPB II) → **Verburght,** *P.*

Verbuys, *Arnold,* painter, f. 1673, l. 1717 – B, NL ▭ ThB XXXIV.

Verbyc'kyj, *Heorhij Mykolajovyč* (Verbickij, Georgij Nikolaevič), graphic artist, * 27.10.1920 Širjaevo – UA ▭ ChudSSSR II; SChU.

Verbyc'kyj, *Lazar Jakovyč,* graphic artist, * 28.5.1905 Krivoj Rog, † 3.7.1942 Korotojak – UA ▭ SChU.

Verbyc'kyj, *Oleksandr Martvijovyč,* architect, * 27.9.1875 Sevastopol', † 9.11.1958 Kiev – UA ▭ SChU.

Verbyl, *Jan Govertsz* (ThB XXXIV) → **Verbyl,** *Jan Govertsz.*

Verbyl, *Jan Govertsz.,* painter, f. 1673 – NL, I ▭ ThB XXXIV.

Vercammen, *Augustin,* sculptor, f. 1524, l. 1561 – B ▭ ThB XXXIV.

Vercammen, *Wout,* sculptor, painter, typographer, * 1938 Antwerpen – B ▭ DPB II.

Vercauter, *Jacob,* portrait painter, genre painter, f. 1838 – B ▭ ThB XXXIV.

Vercberg, *Anna Il'inična,* sculptor, * 9.3.1927 Moskau – RUS ▭ ChudSSSR II.

Vercelin, painter, f. about 1669 – F ▭ ThB XXXIV.

Vercellesi, *Sebastiano,* painter, * 19.1.1603 Reggio nell'Emilia, † 24.9.1657 Reggio nell'Emilia – I ▭ DEB XI; ThB XXXIV.

Vercelli, *Francesco,* landscape painter, * 2.8.1842 Turin, † 16.2.1927 Turin – I ▭ Comanducci V; ThB XXXIV.

Vercelli, *Gemma,* painter, * 1909 or 13.5.1916 Turin – I ▭ Comanducci V; DEB XI.

Vercelli, *Giulio Romano,* painter, * 3.7.1871 or 3.7.1879 Marcorengo (Turin), † 16.6.1951 Turin – I ▭ Comanducci V; DEB XI; ThB XXXIV.

Vercelli, *Manuel,* sculptor, * 7.12.1890 Rosario Tala, l. 1940 – RA ▭ EAAm III; Merlino.

Vercelli, *Renato Angelo,* painter, * 5.10.1907 Turin – I ▭ Comanducci V; DEB XI.

Vercelli, *Tiburzio* → **Vergelli,** *Tiburzio*

Vercellier, *Oscar* → **Varcollier,** *Oscar*

Verch, *Hermine* (Verch-Penner, Hermine), artisan, ceramist, painter, * 1901 or 1905 – D ▭ Nagel.

Verch, *Kurt,* animal painter, graphic artist, sculptor, enchaser, master draughtsman, * 2.5.1893 Kolmar (Posen), l. before 1961 – D ▭ Vollmer V; Vollmer VI.

Verch, *Max,* metal sculptor, * 2.2.1897 Berlin or Kolmar (Posen), † 24.8.1961 Hamburg – D, PL ▭ Vollmer V; Vollmer VI.

Verch-Penner, *Hermine* (Nagel) → **Verch,** *Hermine*

Verchac, *Jean de,* mason, f. 2.1.1542 – F ▭ Roudié.

Verchal, *Pierre* → **Verschaff,** *Pierre*

Vercher (Páez Rios III) → **Vercher Coll,** *Antonio*

Vercher Coll, *Antonio* (Vercher), painter, illustrator, caricaturist, * 17.1.1900 Valencia, † 12.10.1934 Valencia – E ▭ Aldana Fernández; Cien años XI; Páez Rios III.

Verchere de Reffye, *Jean-Baptiste-Auguste-Diedonne* (Bauer/Carpentier VI) → **Reffye,** *Jean-Baptiste Auguste Verchère de*

Verchères de Reffye, *Auguste* → **Reffye,** *Jean-Baptiste Auguste Verchère de*

Verchio, *Vincenzo* → **Civerchio,** *Vincenzo*

Verchoturov, *Nikolaj Ivanovič* (Werchoturoff, Nikolai Iwanowitsch), painter, * 16.12.1863 Nerčinsk, † 21.2.1944 Moskau – RUS ▭ ChudSSSR II; ThB XXXV.

Verchoustinskaja, *Natal'ja Dmitrievna* (ChudSSSR II) → **Verhoustinskaja,** *Natalja*

Verchovcev, *Pavel Vasil'evič,* painter, * 1914, † 1951 – RUS ▭ ChudSSSR II.

Verchovcev, *Sergej Fedorovič* (Werchowzeff, Ssergej Fjodorowitsch), sculptor, f. 1862, l. 1872 – RUS ▭ ChudSSSR II; ThB XXXV.

Verchovskaja, *Lidija Nikandrovna,* painter, * 23.10.1882, † 1919 Petrograd – RUS ▭ ChudSSSR II.

Verchovskaja, *Rozalija Faddeevna,* decorator, designer, * 5.11.1907 Elisavetgrad – RUS, UA ▭ ChudSSSR II.

Verchovskaja-Giršfel'd, *Tat'jana Michajlovna,* painter, * 28.1.1895 Moskau, † 1980 Moskau – RUS ▭ ChudSSSR II.

Verchovskij, *Sergej Vasil'evič,* graphic artist, * 12.8.1905 Cholm, † 1942 – PL, RUS ▭ ChudSSSR II.

Vercine, *Barnabò,* goldsmith, f. 10.8.1650 – I ▭ Bulgari I.3/II.

Verclet, portrait painter, f. 1680 – GB ▭ ThB XXXIV.

Vercleyen, *Aert van der* → **Cleyen,** *Aert van der*

Vercleyen, *Hendrik van der* → **Cleyen,** *Hendrik van der*

Vercoor, *Armand,* master draughtsman, graphic artist, landscape painter, marine painter, * 1896, † about 1966 – B ☐ DPB II.

Vercors → **Bruller,** *Jean*

Vercouteren, *Bert* → **Vercouteren,** *Lambertus Dirk*

Vercouteren, *Lambertus Dirk,* watercolourist, master draughtsman, sculptor, restorer, * 28.5.1934 Rotterdam (Zuid-Holland) – NL ☐ Scheen II.

Vercruice, *Anton* → **Verkruitzen,** *Anton*

Vercruyce, *Bernard,* engraver, animal painter, * 1949 Reims (Marne) – F ☐ Bénézit.

Vercruys, *Theodor* (Waller) → **Verkruys,** *Theodor*

Vercruys, *Théodore* → **Krüger,** *Theodor* (1646)

Vercruysse, *Roger Florent* → **Rover**

Vercruysse, *Roger Florent dit Rover* → **Rover**

Vercruyssen, *Julius* → **Croce,** *Giulio della*

Vercy, *Camille* → **Grossot de Vercy,** *Camille*

Verda, *de* (Baumeister- und Steinmetzen-Familie) (ThB XXXIV) → **Verda,** *Alessandro de*

Verda, *de* (Baumeister- und Steinmetzen-Familie) (ThB XXXIV) → **Verda,** *Battista de*

Verda, *de* (Baumeister- und Steinmetzen-Familie) (ThB XXXIV) → **Verda,** *Francesco de*

Verda, *de* (Baumeister- und Steinmetzen-Familie) (ThB XXXIV) → **Verda,** *Gian Pietro de*

Verda, *de* (Baumeister- und Steinmetzen-Familie) (ThB XXXIV) → **Verda,** *Giov. Antonio de*

Verda, *de* (Baumeister- und Steinmetzen-Familie) (ThB XXXIV) → **Verda,** *Giov. Maria de*

Verda, *de* (Baumeister- und Steinmetzen-Familie) (ThB XXXIV) → **Verda,** *Giovanni Antonio de*

Verda, *de* (Baumeister- und Steinmetzen-Familie) (ThB XXXIV) → **Verda,** *Marco Andrea de*

Verda, *de* (Baumeister- und Steinmetzen-Familie) (ThB XXXIV) → **Verda,** *Peter de*

Verda, *de* (Baumeister- und Steinmetzen-Familie) (ThB XXXIV) → **Verda,** *Pietro Giacomo de*

Verda, *de* (Baumeister- und Steinmetzen-Familie) (ThB XXXIV) → **Verda,** *Vincenco de*

Verda, *Alessandro de,* stonemason, architect, f. 1576, l. 1601 – CH, A ☐ ThB XXXIV.

Verda, *Anthony de* → **Verda,** *Giovanni Antonio de*

Verda, *Battista de,* architect, f. 1583 – F, CH ☐ ThB XXXIV.

Verda, *Egidio de la,* architect, * Gandria (Lugano) (?), f. 1510 – E, CH ☐ ThB XXXIV.

Verda, *Francesco de,* building craftsman, f. 1501 – A, CH ☐ ThB XXXIV.

Verda, *Gian Pietro de,* architect, f. 1608, l. 1636 – CH, A ☐ ThB XXXIV.

Verda, *Gil de la* → **Verda,** *Egidio de la*

Verda, *Giov. Antonio de,* stonemason (?), architect (?), f. 1628 – I, CH ☐ ThB XXXIV.

Verda, *Giov. Batt.,* stucco worker, sculptor, f. 1723 – D ☐ ThB XXXIV.

Verda, *Giov. Maria de,* sculptor, f. 1628 – I, CH ☐ ThB XXXIV.

Verda, *Giovanni Antonio de,* stonemason, architect, gem cutter, f. 1558, l. 1598 – A, CH ☐ List; ThB XXXIV.

Verda, *Marco Andrea de,* carver, f. 1587, l. 1592 – A, CH ☐ ThB XXXIV.

Verda, *Pere Francesc,* wood designer, f. 1776 – E ☐ Ráfols III.

Verda, *Peter de,* stonemason, f. 1568, l. 1591 – A, CH ☐ ThB XXXIV.

Verda, *Pietro Giacomo de,* stonemason (?), architect (?), f. 1628 – I, CH ☐ ThB XXXIV.

Verda, *Silvestro,* stonemason, f. 1668 – I ☐ ThB XXXIV.

Verda, *Vincenco de,* building craftsman, f. 1571, l. 1582 – A, CH ☐ List; ThB XXXIV.

Verdaguer, illustrator – E ☐ Páez Rios III.

Verdaguer, *Andreu,* sculptor, f. 1907 – E ☐ Ráfols III.

Verdaguer, *Antoni,* painter, f. 1757 – E, F ☐ Ráfols III.

Verdaguer, *Emili,* architect, f. 1780 – E ☐ Ráfols III.

Verdaguer, *Eudald,* cannon founder, f. 1679 – E ☐ Ráfols III.

Verdaguer, *Guillem,* architect, f. 1259 – E ☐ Ráfols III.

Verdaguer, *Jaume,* cannon founder, f. 1762, l. 1793 – E ☐ Ráfols III.

Verdaguer, *Joan,* glass artist, f. 1594 – E ☐ Ráfols III.

Verdaguer, *Josep,* painter, f. 1581 – E, F ☐ Ráfols III.

Verdaguer, *Miquel,* painter, f. 1501 – E ☐ Ráfols III.

Verdaguer Bollich, *Francesca,* printmaker, * 1790 Barcelona, l. 1814 – E ☐ Ráfols III.

Verdaguer Bollich, *Joaquim,* printmaker, * 1803 Barcelona, † 1864 Barcelona – E ☐ Ráfols III.

Verdaguer Coll, *Delfí,* sculptor, * 1866, † 1948 Puigcerdá – E ☐ Ráfols III.

Verdaguer Coma, *Josep,* landscape painter, * 1923 Barcelona – E ☐ Ráfols III.

Verdaguer Coromina, *Dionís,* printmaker, f. 1849, † 1858 Barcelona – E ☐ Ráfols III.

Verdaguer Salat, *Felip,* sculptor, f. 1898 – E ☐ Ráfols III.

Verdaguer Vila, *Vicenç,* printmaker, * 1752 Barcelona, l. 1791 – E ☐ Ráfols III.

Verdam, *Gerrit,* designer, * about 25.9.1926 Kampen (Overijssel), l. before 1970 – NL ☐ Scheen II.

Verdancha, *Francisco,* painter, f. 1434, l. 1441 – E ☐ Aldana Fernández.

Verdasco, *Eduardo,* painter, * 1949 Caracas – E ☐ Calvo Serraller.

Verdat, *Claude-Joseph,* painter, sculptor, * before 1.4.1753 St-Ursanne, † 15.7.1812 Delémont – CH ☐ Lami 18.Jh. II; ThB XXXIV.

Verde, *Antonio* → **Santvoort,** *Anthonie*

Verde, *Bartolomé de,* building craftsman, * Carriazo, f. 24.4.1604, l. 1617 – E ☐ González Echegaray.

Verde, *Erik Leonard* (SvKL V) → **Verde,** *Leoo*

Verde, *Francisco,* architect, f. 1673 – E ☐ ThB XXXIV.

Verde, *Giacomo lo* (Lo Verde, Giacomo), painter, * Trapani (?), f. 1601, l. 1645 – I ☐ DEB XI; PittItalSeic; ThB XXIII.

Verde, *Jaime,* painter, * 1862 Tomar or Lissabon, † 1945 Estoril – P ☐ Cien años XI; Pamplona V; Tannock.

Verde, *Jaime Cruz de Oliveira* → **Verde,** *Jaime*

Verde, *Joan,* architect, f. 1745 – E ☐ Ráfols III.

Verde, *Juan de la,* building craftsman, f. 1617, l. 16.6.1634 – E ☐ González Echegaray.

Verde, *Leoo* (Verde, Erik Leonard), figure painter, landscape painter, still-life painter, master draughtsman, * 25.6.1904 Stockholm, † 1976 Stockholm – S ☐ Konstlex.; SvK; SvKL V; Vollmer V.

Verde, *Mary-Ann* (Tollin Verde, Mary-Ann), figure painter, master draughtsman, sculptor, ceramist, * 11.2.1903 Linköping – S ☐ Konstlex.; SvK; SvKL V.

Verde, *Ricardo* (Páez Rios III) → **Verde Rubio,** *Ricardo*

Verde, *Vicente,* building craftsman, f. 1714, l. 1729 – E ☐ González Echegaray.

Verde y Castillo, *Bernardo de la,* bell founder, f. 1687 – E ☐ González Echegaray.

Verdé-Delisle, *Adine,* painter, * 29.4.1805 Paris, † 1866 Paris – F ☐ ThB XXXIV.

Verdé-Delisle, *Marie Ève Adine* → **Verdé-Delisle,** *Adine*

Verdé de Lisle, *Adine* → **Verdé-Delisle,** *Adine*

Verde Rubio, *B.,* lithographer – E ☐ Páez Rios III.

Verde Rubio, *Ricardo* (Verde, Ricardo), painter, * 1876 Valencia, † 1955 Valencia – E ☐ Cien años XI; Páez Rios III.

Verdeau, *Théophile Eugène,* figure painter, watercolourist, master draughtsman, * 23.7.1884 Moulins (Allier), † 25.1.1953 Paris – F ☐ Bénézit.

Verdebeke, *Paul van,* bookbinder, * Brügge, f. about 1520, l. 1555 – B, NL ☐ ThB XXXIV.

Verdecchia, *Carlo,* painter, * 8.10.1905 Atri, † 1984 Neapel – I ☐ Comanducci V; PittItalNovec/1 II; Vollmer V.

Verdegem, *Jos* → **Verdegem,** *Joseph*

Verdegem, *Joseph,* watercolourist, pastellist, etcher, lithographer, * 1897 Gent, † 1957 Gent – B ☐ DPB II; Vollmer V.

Verdeil, *François,* brass founder, f. 1746 – D ☐ ThB XXXIV.

Verdeil, *Pierre,* woodcutter, * 2.1812 Nîmes, l. 1874 – F ☐ ThB XXXIV.

Verdeja, *Ignacio,* painter, f. 1855 – E ☐ Cien años XI.

Verdejo, *Miguel,* painter, * 1775 Navas de Jorquera, l. 1808 – E ☐ ThB XXXIV.

Verdejo, *V.* → **Verdejo,** *Miguel*

Verdelay, *Jean de,* goldsmith, f. 1375, l. 1397 – F ☐ Nocq IV.

Verdelet, *Jean,* cabinetmaker, f. 1733 – F ☐ ThB XXXIV.

Verdeloche, *Jean* (1641), engraver, f. 1641, l. 1646 – F ☐ ThB XXXIV.

Verdera, *Nicolás* (Verdera, Nicolau de), painter, f. 1406 – E ☐ Ráfols III; ThB XXXIV.

Verdera, *Nicolau de* (Ráfols III, 1954) → **Verdera,** *Nicolás*

Madame Verderau, *Henry* (Verderau, Henry (Madame)), painter, f. 6.1813 – USA ☐ Karel.

Verderau, *Henry* (Madame) (Karel) → **Madame Verderau,** *Henry*

Verderber-Gramer, *Maria,* landscape painter, flower painter, artisan, * 1890 Nesseltal (Slowenien) – SLO, D ▭ ThB XXXIV.

Verderi, *Arturo,* figure painter, portrait painter, landscape painter, * 29.1.1866 Parma, † 3.1.1959 Mailand – I ▭ Comanducci V; DEB XI; ThB XXXIV.

Verderol, *Antoni* (Ráfols III, 1954) → **Verderol,** *Antonio*

Verderol, *Antonio* (Verderol, Antoni), sculptor, * Tarragona, f. 1827, l. 1828 – E ▭ Ráfols III; ThB XXXIV.

Verderol, *Bernardo* (Verderol Roig, Bernat), sculptor, architect, master draughtsman, f. 1852, † Tarragona – E ▭ Ráfols III.

Verderol, *Ramon,* sculptor, f. 1801 – E ▭ Ráfols III.

Verderol Espoy, *Josep,* sculptor, f. 1801 – E ▭ Ráfols III.

Verderol Roig, *Bernat* (Ráfols III, 1954) → **Verderol,** *Bernardo*

Verdes, *José Luis,* painter, graphic artist, * 1933 Madrid – E ▭ Blas; Calvo Serraller; Páez Rios III.

Verdes Montenegro, *Elena,* still-life painter, f. 1924 – E ▭ Cien años XI.

Verdesi, *Augusto,* copper engraver, f. about 1864 – I ▭ Comanducci V; Servolini.

Verdesini, *Felice,* silversmith, * about 1730, l. 1795 – I ▭ Bulgari I.2.

Verdesini, *Giovanni,* goldsmith, * 1759, l. 1798 – I ▭ Bulgari I.2.

Verdet, *André,* painter, sculptor, ceramist, * 4.8.1913 Nizza – F ▭ Alauzen; Bénézit; Vollmer VI.

Verdet, *Jean,* goldsmith, f. 21.11.1466, l. 14.6.1469 – F ▭ Nocq IV.

Verdet, *Michel,* goldsmith, f. 1548, l. 1557 – F ▭ ThB XXXIV.

Verdevoye, *Aug.-Aimable-Henri,* architect, * 1817 St-Omer, † before 1907 – F ▭ Delaire.

Verdez, *Eugène-Albert,* architect, * 1863 Douai, l. 1900 – F ▭ Delaire.

Verdezotti, *Giov. Mario* → **Verdizotti,** *Giov. Mario*

Verdezotti, *Zuan Mario* → **Verdizotti,** *Giov. Mario*

Verdi, *Claudio* (Verdi, Claudius), engraver, * about 1825 Florenz, l. 7.1860 – I, USA ▭ EAAm III; Groce/Wallace.

Verdi, *Claudius* (Groce/Wallace) → **Verdi,** *Claudio*

Verdi, *Francesco d' Ubertino* → **Ubertini,** *Francesco*

Verdi, *Gianluigi,* fresco painter, ceramist, graffiti artist, * 24.6.1931 Bergamo – I ▭ Comanducci V.

Verdia, *Joan de,* architect, f. 1647 – E ▭ Ráfols III.

Verdiani, *Luciano,* painter, * 1929 Turin – I ▭ Comanducci V.

Verdickt, *Gisleen,* figure painter, painter of interiors, landscape painter, flower painter, * 1883 Waasmunster, † 1926 Gent – B ▭ DPB II; Vollmer V.

Verdie, *Julio* (Verdie, Julio D.), painter, * 3.1.1900 Montevideo – ROU ▭ EAAm III; PlástUrug II.

Verdie, *Julio D.* (PlástUrug II, 1975) → **Verdie,** *Julio*

Verdie, *Petrus,* painter, sculptor, f. after 1900, † 3.7.1951 Rio de Janeiro – BR ▭ EAAm III.

Verdier, architect, f. 1907 – F ▭ Delaire.

Verdier, *Aymar,* architect, * 19.11.1819 Tours, † 20.2.1880 Tours – F ▭ ThB XXXIV.

Verdier, *François,* painter, * 1651 Paris, † before 20.6.1730 Paris – F, I ▭ DA XXXII; ThB XXXIV.

Verdier, *Georges,* portrait painter, genre painter, * 16.12.1845 Verdun, l. 1906 – F ▭ ThB XXXIV.

Verdier, *Guillaume,* potter, f. 1626 – F ▭ Portal.

Verdier, *Henri,* painter, * about 1654 or 1655 Montpellier, † 12.11.1721 Lyon – F ▭ Audin/Vial II; ThB XXXIV.

Verdier, *Hugues,* cabinetmaker, jeweller, * 16.6.1701 Grenoble, † 1777 Grenoble – F ▭ ThB XXXIV.

Verdier, *Jean,* still-life painter, flower painter, * 23.12.1889 Paris, † 2.4.1976 Paris – F ▭ Bénézit.

Verdier, *Jean (1603),* bookbinder, f. 1603, l. 1616 – F ▭ Audin/Vial II.

Verdier, *Jean (1901)* (Verdier, Jean), figure painter, * 2.4.1901 Genf, † 7.3.1969 Genf – CH ▭ LZSK; Plüss/Tavel II; Vollmer V.

Verdier, *Jean Baptiste* → **Verdier,** *Jean*

Verdier, *Jean-Louis* (Schurr IV) → **Verdier,** *Jean Louis Joseph*

Verdier, *Jean Louis Joseph* (Verdier, Jean-Louis), landscape painter, * 3.5.1849 Ile d'Ischia, † 5.10.1895 Paris – F ▭ Schurr IV; ThB XXXIV.

Verdier, *Joachim,* painter, * 1691 Lyon, † 15.1.1749 Lyon – F ▭ Audin/Vial II.

Verdier, *Joseph,* porcelain artist, f. about 1890 – F ▭ Neuwirth II.

Verdier, *Joseph René,* landscape painter, * 31.7.1819 Parcé (Sarthe), † 5.1904 St-Gervais (Blois) – F ▭ ThB XXXIV.

Verdier, *Jules* (Schurr IV) → **Verdier,** *Jules Victor*

Verdier, *Jules Victor* (Verdier, Jules), painter of nudes, portrait painter, * 4.8.1862 Sèvres, † 1926 – F ▭ Schurr IV; ThB XXXIV.

Verdier, *Marcel Antoine,* painter, * 20.5.1817 Paris, † before 17.8.1856 Paris – F ▭ ThB XXXIV.

Verdier, *Maurice,* painter, * 2.6.1919 Paris – F ▭ Bénézit; Vollmer V.

Verdier, *Nicolas,* woodcutter, f. 1556, l. 1560 – F ▭ Audin/Vial II.

Verdier, *Paul Julien,* painter of interiors, still-life painter, * 4.8.1868 Le Mans, l. 1927 – F ▭ Edouard-Joseph III; ThB XXXIV.

Verdier, *Pierre,* painter, f. 1747 – F ▭ Audin/Vial II.

Verdier, *Pierre Aymar* → **Verdier,** *Aymar*

Verdier, *Pierre-François-Mathieu,* architect, * 1871 Le Puy, l. 1903 – F ▭ Delaire.

Verdier, *Thimoteo,* painter, * 1792 Thomar – P ▭ ThB XXXIV.

Verdier de Alemany, *Zette,* painter, master draughtsman, * 1918 Le Puy – E, F ▭ Ráfols III.

Verdiguier, *Jean Michel* → **Verdiguier,** *Michel*

Verdiguier, *Jean-Michel* (Alauzen; Lami 18.Jh. II) → **Verdiguier,** *Michel*

Verdiguier, *Michel* (Verdiguier, Jean-Michel), sculptor, * 1706 Marseille, † 27.9.1796 Córdoba – F, E ▭ Alauzen; Lami 18.Jh. II; ThB XXXIV.

Verdijk, *Gerard* → **Verdijk,** *Gerardus Petrus Maria*

Verdijk, *Gerardus Petrus Maria,* painter, screen printer, * 1.9.1934 Boxmeer (Noord-Brabant) – NL ▭ Scheen II.

Verdilhan, *André,* sculptor, painter, * 1881 Marseille, † 1963 – F ▭ Alauzen; Bénézit; Schurr VI; ThB XXXIV.

Verdilhan, *Louis Mathieu* (Alauzen; Bénézit) → **Verdilhan,** *Mathieu*

Verdilhan, *Mathieu* (Verdilhan, Louis Mathieu), painter, * 24.11.1875 St-Gilles-du-Gard, † 15.11.1928 La Pomme (Bouches-du-Rhône) – F ▭ Alauzen; Bénézit; Schurr I; ThB XXXIV.

Verdini, *Jacqueline,* painter, engraver, sculptor, ceramist, * 17.1.1923 Menton (Alpes-Maritimes) – F ▭ Bénézit.

Verdion, *Daniel du,* landscape painter, f. 1674, l. 16.1.1705 – D ▭ Rump; ThB XXXIV.

Verdizotti, *Giov. Mario* (Verdizotti, Giovanni Maria), painter, * about 1525 Mantua (?) or Venedig, † 1600 Venedig – I ▭ DA XXXII; ThB XXXIV.

Verdizotti, *Giovanni Maria* (DA XXXII) → **Verdizotti,** *Giov. Mario*

Verdizotti, *Zuan Mario* → **Verdizotti,** *Giov. Mario*

Verdizzotti, *Zuan Maria* → **Verdizotti,** *Giov. Mario*

Verdoel, *Adriaen (1620),* painter, * about 1620 Vlissingen, † 1695 – NL ▭ Bernt III; ThB XXXIV.

Verdoes, *Daniel,* portrait painter, † before 12.9.1624 Rom – NL, I ▭ ThB XXXIV.

Verdon, *Denis de,* potter, f. 1399, l. 1410 – F ▭ Audin/Vial II.

Verdon, *Janin de,* illuminator, scribe, f. 1385, l. 1418 – F ▭ Audin/Vial II.

Verdon, *Toussaint,* sculptor, f. 1822 – CDN ▭ Karel.

Verdonck, *Cornelis,* landscape painter, marine painter, f. about 1715, l. 1718 – NL ▭ ThB XXXIV.

Verdonck, *H. Jos. A.,* landscape painter, * 1854 Antwerpen, † 1881 – B ▭ DPB II.

Verdonck, *Hendrik,* painter, f. 1642, l. 1648 – I ▭ ThB XXXIV.

Verdonck, *Jacques Joseph François,* sculptor, * 17.10.1823 Antwerpen, † 31.1.1878 Amsterdam (Noord-Holland) – NL ▭ Scheen II.

Verdone, *Giuseppe,* porcelain artist, f. before 1908 – I ▭ ThB XXXIV.

Verdone, *Renzo,* painter, * 1939 Rom – I ▭ DizArtItal.

Verdonk, *A.,* copyist, f. about 1828 – NL ▭ Scheen II.

Verdonk, *Adrianus Maria Theodorus,* painter, * 17.12.1894 Woensel (Noord-Brabant), l. before 1970 – NL ▭ Scheen II.

Verdonk, *F. W.* (Mak van Waay) → **Verdonk,** *Frederik Willem*

Verdonk, *Frederik Willem* (Verdonk, F. W.), master draughtsman, fresco painter, * 1.3.1902 Gorinchem (Zuid-Holland), † 15.11.1963 Wassenaar (Zuid-Holland) – NL ▭ Mak van Waay; Scheen II.

Verdonk, *Frits* → **Verdonk,** *Frederik Willem*

Verdonk, *Jan* → **Verdonk,** *Johannes Franciscus Maria Josephus*

Verdonk, *Johannes Franciscus Maria Josephus,* sculptor, restorer, designer, illustrator, * 19.3.1887 Eindhoven (Noord-Brabant), † 20.7.1962 Haarlem (Noord-Holland) – NL ▭ Scheen II.

Verdonk, *Petrus Lambertus Henricus,* goldsmith, * 27.3.1862 's-Hertogenbosch (Noord-Brabant), † 4.11.1944 Vught (Noord-Brabant) – NL ▭ Scheen II.

Verdonk, *Piet* → **Verdonk,** *Petrus Lambertus Henricus*

Verdonschot, *Cor* → **Verdonschot,** *Cornelis Matheus*

Verdonschot, *Cornelis Matheus,*
glass painter, master draughtsman,
* 30.1.1930 Weert (Zuid-Holland) – NL
ॼ Scheen II.

Verdoodt, *Jan,* painter, * 1908 Brüssel,
† 1980 Brüssel – B ॼ DPB II.

Verdós, *Juan,* painter, f. 1645, l. 1647
– E ॼ Ráfols III.

Verdot, *Claude,* history painter, * 1667
Paris, † 19.12.1733 Paris – F
ॼ ThB XXXIV.

Verdou, *Georges,* landscape painter,
* 1888 Cabreret (Lot), † 24.3.1960
Paris – F ॼ Bénézit.

Verdren, *Marcel-Henri,* marine painter,
* 1933 Forest (Brüssel), † 1976
Etterbeek (Brüssel) – B ॼ DPB II.

Verdross, *Wolf,* sculptor, medalist,
* Mals(?), f. 1544, l. 1573 – I, A
ॼ ThB XXXIV.

Verdú, *Bartomeu,* scribe, f. 1404 – E
ॼ Ráfols III.

Verdu, *Francisco,* landscape painter,
* 1921 – E ॼ Blas.

Verdú, *Julian,* history painter,
graphic artist, f. 1802, l. 1833 –
E ॼ Cien años XI; Páez Rios III;
ThB XXXIV.

Verduc, *F. de,* architectural draughtsman,
f. 1733 – F ॼ ThB XXXIV.

Verdugo, *Fernando,* painter, * 1942
Sevilla – E ॼ Blas; Calvo Serraller.

Verdugo, *Francisco,* cabinetmaker, f. 1593
– E ॼ ThB XXXIV.

Verdugo Bartlett, *Felipe,* painter, * 1860
Santa Cruz de Tenerife, † 31.3.1895
Havanna – E, C ॼ Cien años XI.

Verdugo Landi, *Francisco,* marine painter,
caricaturist, * 1874 Málaga, † 1954
Madrid – E ॼ Cien años XI.

Verdugo Landi, *Ricardo,* marine painter,
* 1871 Málaga, † 10.10.1930 Madrid
– E ॼ Cien años XI; ThB XXXIV.

Verdugo y Massieu, *Federico,* painter,
master draughtsman, * 1828 Las Palmas
de Gran Canaria, † 4.1901 Madrid – E
ॼ Cien años XI.

Verdun, *Raymond* (Schurr VI) → **Verdun,**
Raymond Jean

Verdun, *Raymond Jean* (Verdun,
Raymond), landscape painter, * 1873
Nogent-le-Rotrou (Eure-et-Loir), † 1954
– F ॼ Schurr VI.

Verdun, *Renaut de* (Beaulieu/Beyer) →
Renaut de Verdun

Verdura, silversmith, f. 1543 – E
ॼ Ráfols III.

Verdura, *Fulco di,* miniature painter,
* 1900 – USA ॼ Vollmer V.

Verdura, *Gio. Stefano* (Verdura, Giovanni
Stefano), painter, * Genua or Finale
Ligure, f. 1652, † 1657 Genua –
I ॼ DEB XI; Schede Vesme III;
ThB XXXIV.

Verdura, *Giovanni Stefano* (DEB XI;
Schede Vesme III) → **Verdura, Gio.**
Stefano

Verdura, *Guerriero,* goldsmith, silversmith,
f. 15.11.1456, l. 3.7.1492 – I
ॼ Bulgari III.

Verdura, *Nicola (1473),* goldsmith,
f. 26.7.1473, l. 1497 – I ॼ Bulgari III.

Verdura, *Nicola (1620)* (Verdura, Nicola),
painter, etcher, * Savona(?), f. about
1620 – I ॼ ThB XXXIV.

Verdurie, *Léonard de,* mason, f. 1497 – F
ॼ Roudié.

Verdus, *Urs* → **Werder,** *Urs*

Verdusan, *Vicente* → **Berdusán,** *Vicente*
(1570)

Verdusán, *Vicente* (ThB XXXIV) →
Berdusán, *Vicente* (1630)

Verdussen, *Giovanni Pietro* (Schede Vesme
III) → **Verdussen,** *Jan Peeter*

Verdussen, *Jan Peeter* (Verdussen, Jan
Pieter; Verdussen, Giovanni Pietro),
painter of hunting scenes, battle painter,
landscape painter, * about 1700 or 1700
Antwerpen, † 31.3.1763 Avignon – F, B
ॼ Alauzen; DA XXXII; DPB II; Grant;
Schede Vesme III; ThB XXXIV.

Verdussen, *Jan Pieter* (Grant) →
Verdussen, *Jan Peeter*

Verdussen, *Paul,* genre painter, painter of
interiors, * 1868 Brüssel, † 1945 Brüssel
– B ॼ DPB II.

Verdussen, *Peeter,* battle painter, landscape
painter, * before 10.2.1662 Antwerpen,
† after 1710 – B ॼ DPB II.

Verduyn, *Pieter,* goldsmith, f. 1662 – NL
ॼ ThB XXXIV.

Verduyst, *Cornelis,* architect, f. 1559 – B,
NL ॼ ThB XXXIV.

Verdy → **Puygrenier,** *Pierre de*

Verdy, *Antoine,* tapestry craftsman,
f. 24.8.1554 – F ॼ Roudié.

Verdy, *Jacques,* tapestry craftsman,
f. about 1530 – F ॼ Roudié.

Verdyen, *Eugène,* painter of nudes, portrait
painter, genre painter, * 29.8.1836
Lüttich, † 17.6.1903 Brüssel – B, NL
ॼ DPB II; Schurr V; ThB XXXIV.

Vere, *A.,* medalist, gem cutter, f. 1759
– D ॼ ThB XXXIV.

Vere, *J. de* (Samuels) → **DeVere,** *J.*

Vere, *William of Stratford-by-Bow,* sculptor,
f. 1775, l. 1790 – GB ॼ Gunnis.

Vereck, *Peter* → **Verbeeck,** *Peter*

Vereck, *Petter* → **Verbeeck,** *Peter*

Verecundus, potter, f. 98, l. 117 – I
ॼ ThB XXXIV.

Veredas Rodríguez, *Antonio,* painter,
* 30.5.1889 Bilbao, † 22.1.1962 Ávila
– E ॼ Cien años XI; Madariaga.

Vereecke, *Arlette,* painter, * 1942
Ichtegem – B ॼ DPB II.

Vereecke, *Armand,* painter, master
draughtsman, sculptor, * 1912 Ixelles
(Brüssel), † 1991 Etterbeek (Brüssel)
– B ॼ DPB II.

Vereecken, *Ach.* (Vollmer V) →
Vereecken, *Achille*

Vereecken, *Achille* (Vereecken, Ach.),
figure painter, landscape painter, still-life
painter, * 1889 Gent, † 1933 Gent – B
ॼ DPB II; Vollmer V.

Verefkina, *Marianna Vladimirovna* →
Werefkin, *Marianne*

Vereghen, *Jodocus* → **Vereghen,** *Josse*

Vereghen, *Josse,* glass painter, f. 1501
– B, NL ॼ ThB XXXIV.

Veregius, *Jodocus* → **Vereghen,** *Josse*

Veregius, *Josse* → **Vereghen,** *Josse*

Vereijk, *Peter* → **Verbeeck,** *Peter*

Vereijk, *Petter* → **Verbeeck,** *Peter*

Vereisky, *Georgij Semenovich* (Milner) →
Verejskij, *Georgij Semenovič*

Vereist, *Bartelt van der* → **Helst,**
Bartholomeus van der

Verejskij, *Georgij Semenovič* (Vereisky,
Georgiy Semenovich; Vereysky, Georgy
Semyonovich; Werejskij, Grigorij;
Werejskij, Georgij Ssemjonowitsch),
painter, graphic artist, master
draughtsman, * 30.7.1886 Proskurov
(Ukraine), † 19.12.1962 Leningrad –
RUS ॼ ChudSSSR II; DA XXXII;
Kat. Moskau II; Milner; ThB XXXV;
Vollmer VI.

Verejskij, *Orest Georgievič* (Werejskij,
Orest Georgijewitsch), master
draughtsman, graphic artist, illustrator,
* 15.7.1915 Anosovo (Smolensk) –
RUS ॼ ChudSSSR II; Kat. Moskau II;
Vollmer VI.

Vereker, *Foley Charles Prendergast,*
watercolourist, master draughtsman,
* 1850, † 1900 Isleworth (Middlesex)
– GB ॼ Mallalieu.

Verèl, *Dirk,* watercolourist, master
draughtsman, etcher, woodcutter, linocut
artist, * 1.9.1934 Boxmeer (Noord-
Brabant) – NL ॼ Scheen II.

Verel, *Jean-François,* architect, * 1814
Caen, † 1885 – F ॼ Delaire.

Verellen, *E.* → **Verellen,** *Jan Joseph*

Verellen, *Jan Joseph* (Verellen, Jean-
Joseph), painter, * 23.8.1788 Antwerpen,
† 21.5.1856 Antwerpen – B ॼ DPB II;
ThB XXXIV.

Verellen, *Jean-Joseph* (DPB II) →
Verellen, *Jan Joseph*

Verelst, *Alois* → **Verhelst,** *Alois*

Verelst, *Bartelmeus van der* → **Helst,**
Bartholomeus van der

Verelst, *Bartholomeus van der* → **Helst,**
Bartholomeus van der

Verelst, *Charles,* architect, † 1859 – GB
ॼ DBA.

Verelst, *Cornelis* (Verelst, Cornelius),
portrait painter, flower painter, * about
1667 Den Haag, † 1728 or 1728 or
1734 or 1734 London – NL, GB
ॼ Pavière I; Waterhouse 18.Jh..

Verelst, *Cornelius* (Waterhouse 18.Jh.) →
Verelst, *Cornelis*

Verelst, *Egid* (der Ältere) → **Verhelst,**
Egid (1696)

Verelst, *Egid* (der Jüngere) → **Verhelst,**
Egid (1733)

Verelst, *Francis,* lithographer, f. 1859
– USA ॼ Groce/Wallace.

Verelst, *Harmen* (Waterhouse 16./17.Jh.) →
Verelst, *Herman*

Verelst, *Herman* (Verelst, Harmen), portrait
painter, flower painter, * about 1641
or 1642 or 1643 Dordrecht(?) or
Den Haag, † about 1690 or 1690 or
1702 London – NL, GB ॼ Pavière I;
ThB XXXIV; Waterhouse 16./17.Jh..

Verelst, *Hermann* → **Verelst,** *Herman*

Verelst, *Ignaz Wilhelm* → **Verhelst,** *Ignaz*
Wilhelm

Verelst, *John,* painter, f. 1698, † 7.3.1734
London – GB ॼ Waterhouse 18.Jh..

Verelst, *Maria,* miniature painter,
* 1680 Wien, † 1744 London – GB
ॼ DA XXXII; Foskett; ThB XXXIV;
Waterhouse 18.Jh..

Verelst, *Patrick,* painter, * 1948 Boom
– B ॼ DPB II.

Verelst, *Pieter (1618)* (Verelst, Pieter
Harmensz), fruit painter, portrait
painter, genre painter, still-life painter,
animal painter, * about 1618 or 1618
Dordrecht, † 1668 or after 1668 or
about 1678(?) Hulst – NL ॼ Bernt III;
Pavière I; ThB XXXIV.

Verelst, *Pieter (1638),* fruit painter, animal
painter, f. about 1638, l. 1671 – NL
ॼ Pavière I.

Verelst, *Pieter Harmensz* (Pavière I) →
Verelst, *Pieter* (1618)

Verelst, *Placidus* → **Verhelst,** *Placidus*

Verelst, *Simon* (Verelst, Simon Pietersz; Verlst, Simon Peter), fruit painter, flower painter, portrait painter, miniature painter (?), still-life painter, * 1637 or before 21.2.1644 or before 21.9.1644 or 21.9.1644 Den Haag or Antwerpen, † 1710 or 1721 or about 1721 London – GB, NL ▢ Bernt III; DA XXXII; Foskett; Pavière I; ThB XXXIV; Waterhouse 16./17.Jh.; Waterhouse 18.Jh..

Verelst, *Simon Peter* (Foskett) → **Verelst,** *Simon*

Verelst, *Simon Pietersz* (Pavière I; Waterhouse 16./17.Jh.) → **Verelst,** *Simon*

Verelst, *Willem* (Verelst, William), portrait painter, still-life painter, f. 1729, † 1756 or after 1756 London – GB, NL ▢ DA XXXII; Pavière I; ThB XXXIV; Waterhouse 18.Jh..

Verelst, *William* (DA XXXII) → **Verelst,** *Willem*

Verelt, *Jan Wilckens van*, sculptor, stucco worker, f. 1681, † 21.4.1692 Kolding – DK ▢ ThB XXXIV.

Verelt, *Willekens van* → **Verelt,** *Jan Wilckens van*

Verendael, *Frans* → **Veerendael,** *Frans*

Verendael, *Nicolaas van* → **Veerendael,** *Nicolaes van*

Verendael, *Nicolaes* → **Veerendael,** *Nicolaes van*

Verendael, *Nicolas van* (Pavière I) → **Veerendael,** *Nicolaes van*

Verendrent, reproduction engraver, f. 1701 – F ▢ ThB XXXIV.

Verenet, *Henri*, painter, f. 1535 – F ▢ Brune.

Verenzuela, *Oswaldo*, graphic artist, * 14.4.1947 Caracas – YV ▢ DAVV II.

Veres, *Giovanni Maria de* (De Veres, Giovanni Maria), goldsmith, f. 20.12.1561 – I ▢ Bulgari I.1.

Veres, *Hanna Ivanivna*, weaver, * 21.12.1928 Obuchovo (Kiev) – UA ▢ SChU.

Veres, *Izabella*, painter, * 1884 Alsótod, † 1968 Budapest – H ▢ MagyFestAdat.

Veres, *Mihály*, graphic artist, * 1937 Kiskundorozsma – H ▢ MagyFestAdat.

Veres, *Miklós*, linocut artist, * 1937 Szombathely – H ▢ MagyFestAdat.

Veres, *Sándor*, figure painter, painter of interiors, landscape painter, still-life painter, * 1934 Heves – H ▢ MagyFestAdat.

Vereš, *Slavko*, painter, caricaturist, * 24.12.1887 Vrtlinska (Jugoslawien), † 1950 London – HR ▢ ELU IV; ThB XXXIV.

Vereş, *Vasile*, sculptor, * 5.1.1915 Grăzdăuţi-Cernăuţi – RO ▢ Barbosa.

Vereščagin, *Il'ja*, wood carver, f. 1736, l. 1737 – RUS ▢ ChudSSSR II.

Vereščagin, *Ivan Alekseevič*, ivory carver, * 19.7.1917 Borjarščina – RUS ▢ ChudSSSR II.

Vereščagin, *Kuz'ma Nikolaevič*, painter, * 18.8.1866 or 30.8.1866 Aleksandrovka, † 2.1.1932 Petrovka – RUS ▢ ChudSSSR II.

Vereščagin, *Mitrofan Petrovič*, painter, * 1842 Perm', l. 1871 – RUS ▢ ChudSSSR II.

Vereščagin, *Nikita*, painter, f. 1768 – RUS ▢ ChudSSSR II.

Vereščagin, *Nikolaj Stepanovič*, ivory carver, * 1770, l. 1817 – RUS ▢ ChudSSSR II.

Vereščagin, *Petr Petrovič* (Vereshchagin, Petr Petrovich; Wereschtschagin, Pjotr Petrowitsch), landscape painter, * 1834 or 1836 Perm', † 28.1.1886 St. Petersburg – RUS ▢ ChudSSSR II; Milner; ThB XXXV.

Vereščagin, *Petr Prokof'evič*, icon painter, f. 1823, † 1843 Perm' – RUS ▢ ChudSSSR II.

Vereščagin, *S. I.*, painter, master draughtsman, f. 1888 – RUS ▢ ChudSSSR II.

Vereščagin, *Sergej Vasil'evič*, painter, * 31.12.1845, † 30.8.1877 – RUS ▢ ChudSSSR II.

Vereščagin, *Vasilij*, ornamental sculptor, f. 1754, l. 1758 – RUS ▢ ChudSSSR II.

Vereščagin, *Vasilij Petrovič* (Vereshchagin, Vasili Petrovich; Wereschtschagin, Wassilij Petrowitsch), painter, stage set designer, * 13.1.1835 Perm', † 22.10.1909 St. Petersburg – RUS ▢ ChudSSSR II; Milner; ThB XXXV.

Vereščagin, *Vasilij Vasilevič* (EIIB) → **Vereščagin,** *Vasilij Vasil'evič*

Vereščagin, *Vasilij Vasil'evič* (Wereschtschagin, Wassilij; Vereščagin, Vasilij Vasiljevič; Vereshchagin, Vasily Vasil'yevich; Vereshchagin, Vasili Vasilievich; Wereschtschagin, Wassilij Wassiljewitsch), battle painter, master draughtsman, * 26.10.1842 Čerepovec (Vologda), † 13.4.1904 Port Arthur – RUS, F, D ▢ ChudSSSR II; DA XXXII; EIIB; ELU IV; Kat. Moskau I; Ries; ThB XXXV.

Vereščagin, *Vasilij Vasiljevič* (ELU IV) → **Vereščagin,** *Vasilij Vasil'evič*

Vereščagina-Rozanova, *Nadežda Vasil'evna*, ink draughtsman, graphic artist, watercolourist, * 22.10.1900 St. Petersburg, † 15.7.1956 Moskau – RUS ▢ ChudSSSR II.

Vereshchagin, *Mitrofan* → **Vereščagin,** *Mitrofan Petrovič*

Vereshchagin, *Petr Petrovich* (Milner) → **Vereščagin,** *Petr Petrovič*

Vereshchagin, *Vasili Petrovich* (Milner) → **Vereščagin,** *Vasilij Petrovič*

Vereshchagin, *Vasili Vasilievich* (Ries) → **Vereščagin,** *Vasilij Vasil'evič*

Vereshchagin, *Vasily Vasil'yevich* (DA XXXII) → **Vereščagin,** *Vasilij Vasil'evič*

Veresmith, *Daniel Albert* → **Wehrschmidt,** *Daniel Albert*

Veress, *Erzsébet* → **Kozma von Kézdi-Szentlélek,** *Erzsébet*

Veress, *Géza*, figure painter, graphic artist, landscape painter, * 1899 Hajdúböszörmény, † 1970 Debrecen – H ▢ MagyFestAdat; Vollmer V.

Veress, *Pál* (1920), painter, * 1920 Budapest – H ▢ MagyFestAdat.

Veress, *Pál* (1929), painter, * 29.8.1929 Sepsiszentgyörgy or Sfanta Gheorghe – H, RO ▢ Barbosa; MagyFestAdat.

Veress, *Zoltán*, restorer, genre painter, * 29.1.1868 Kolozsvár, † 20.12.1935 Budapest – H ▢ MagyFestAdat; ThB XXXIV.

Veress, *Zsóka*, painter, graphic artist, * Sárospatak, † 1973 New York – USA, H ▢ MagyFestAdat.

Veress, *Zsolt* → **Nemes,** *Csaba*

Veress, *Zsolt*, photographer, installation artist, video artist, filmmaker, * 9.4.1961 or 10.7.1966 Debrecen or Kisvárda – H ▢ ArchAKL.

Vereščagin, *Prokofij*, icon painter, f. 1808 – RUS ▢ ChudSSSR II.

Veret, *Hiérome*, goldsmith, f. 5.7.1564 – F ▢ Nocq IV.

Veret, *Ignace-Alexandre-Joseph*, architect, * 1811 Paris, † before 1907 – F ▢ Delaire.

Veret, *Jean*, goldsmith, f. 28.10.1679 – F ▢ Nocq IV.

Veretennikov, *Matvej Jakovlevič*, cabinetmaker, f. 1790, l. 1797 – RUS ▢ ChudSSSR II.

Verevkin, *Evgraf*, master draughtsman, f. 1740 – RUS ▢ ChudSSSR II.

Verevkin, *Fedor Ivanovič*, engraver, master draughtsman, * 1861 St. Petersburg, l. 1890 – RUS ▢ ChudSSSR II.

Verevkina, *Marianna Vladimirovna* (ChudSSSR II) → **Werefkin,** *Marianna*

Verey, *Arthur*, painter, f. 1873, l. 1893 – GB ▢ Johnson II.

Vereyen, *Jodocus* → **Vereghen,** *Josse*

Vereyen, *Josse* → **Vereghen,** *Josse*

Vereyk, *Abraham van der* → **Eyk,** *Abraham van der*

Vereyk, *W.*, painter, f. 1793 – NL ▢ ThB XXXIV.

Vereysky, *Georgiy Semenovich* → **Verejskij,** *Georgij Semenovič*

Vereysky, *Georgy Semyonovich* (DA XXXII) → **Verejskij,** *Georgij Semenovič*

Verez, *Georges Armand*, sculptor, * 1.8.1877 Lille, † 17.1.1933 – F ▢ Bénézit; Edouard-Joseph III; ThB XXXIV.

Verflassen (Maler-Familie) (ThB XXXIV) → **Verflassen,** *Joh. Heinrich* (1714)

Verflassen (Maler-Familie) (ThB XXXIV) → **Verflassen,** *Joh. Heinrich* (1763)

Verflassen (Maler-Familie) (ThB XXXIV) → **Verflassen,** *Joh. Heinrich* (1799)

Verflassen (Maler-Familie) (ThB XXXIV) → **Verflassen,** *Joh. Jakob*

Verflassen (Maler-Familie) (ThB XXXIV) → **Verflassen,** *Joh. Jakob Christian*

Verflassen (Maler-Familie) (ThB XXXIV) → **Verflassen,** *Joh. Jakob Ignaz*

Verflassen, *Ernst* → **Verflassen,** *Joh. Jakob Ignaz*

Verflassen, *Ernst*, painter, * 1806 Östrich (Nassau), † 18.8.1845 Nürnberg – A ▢ ThB XXXIV.

Verflassen, *Joh. Heinrich* (1714), painter, * 1714, † 1784 – D ▢ ThB XXXIV.

Verflassen, *Joh. Heinrich* (1763), painter, * 1763 Langenschwalbach (Taunus), † 1853 – D ▢ ThB XXXIV.

Verflassen, *Joh. Heinrich* (1799), painter, * 1799 Koblenz, † 1883 Koblenz – D ▢ ThB XXXIV.

Verflassen, *Joh. Jakob*, painter, * 1684 Langenschwalbach (Taunus), † 1737 – D ▢ ThB XXXIV.

Verflassen, *Joh. Jakob Christian*, painter, lithographer, * 1755 Langenschwalbach (Taunus), † 1825 Weilburg – D ▢ ThB XXXIV.

Verflassen, *Joh. Jakob Ignaz* (Verflassen, Johann Ignaz), painter, * 14.8.1797 Koblenz, † 14.6.1868 Vallendar – D ▢ Brauksiepe; ThB XXXIV.

Verflassen, *Johann Ignaz* (Brauksiepe) → **Verflassen,** *Joh. Jakob Ignaz*

Verfloet, *Frans* → **Vervloet,** *Frans*

Verflute, *Michiel* → **Fleutte,** *Michiel*

Verga, *Angelo*, painter, * 1933 Mailand – I ▢ PittItalNovec/2 II.

Verga, *Antonio*, engraver, illustrator, f. 1678 – E ▢ Páez Rios III.

Verga, *Giorgio* → **Virga,** *Giorgio*

Verga, *Giovanni Pietro,* goldsmith, f. 28.2.1557, l. 13.8.1574 – I ⌂ Bulgari I.2.

Verga, *Giuseppe,* lithographer, f. 1801 – I ⌂ Comanducci V; Servolini.

Verga, *Napoleone,* painter, * 9.2.1833 Perugia, † 19.4.1916 Nizza – I ⌂ Comanducci V; PittItalOttoc; ThB XXXIV.

Verga, *Orlando,* wood carver, f. about 1653 – CH ⌂ Brun III.

Vergadá, *José,* painter, † 2.2.1854 – E ⌂ Aldana Fernández; Cien años XI.

Vergagnani, *Giuseppe,* silversmith, * 1768 Verona, † 25.11.1831 – I ⌂ Bulgari I.2.

Vergairginsky, *Pierre,* painter, * 1900 Odessa, † 1986 Namur – B, UA ⌂ DPB II.

Vergani, *Giovanni Batt.,* architect, * Bergamo, f. 1812, l. 1841 – I ⌂ ThB XXXIV.

Vergara (Künstler-Familie) (ThB XXXIV) → **Vergara,** *Francisco* (1651)

Vergara (Künstler-Familie) (ThB XXXIV) → **Vergara,** *Francisco* (1681)

Vergara (Künstler-Familie) (ThB XXXIV) → **Vergara,** *Francisco* (1713)

Vergara (Künstler-Familie) (ThB XXXIV) → **Vergara,** *Ignacio* (1715)

Vergara (Künstler-Familie) (ThB XXXIV) → **Vergara,** *José*

Vergara (Künstler-Familie) (ThB XXXIV) → **Vergara,** *Luis* (1701)

Vergara (Künstler-Familie) (ThB XXXIV) → **Vergara,** *Manuel*

Vergara, *Agustin* → **Bergara,** *Agustin*

Vergara, *Andrés de,* architect, f. 1561, l. about 1563 – E ⌂ ThB XXXIV.

Vergara, *Antonio de,* calligrapher, f. 1623 – E ⌂ Cotarelo y Mori II.

Vergara, *Arnao de,* glass painter, sculptor, * about 1490, † 1557 – E ⌂ DA XXXII; ThB XXXIV.

Vergara, *Carlos,* painter, * 1941 Rio Grande do Sul – BR ⌂ ArchAKL.

Vergara, *Diego de (1555),* architect, f. 1555, † 1582 – E ⌂ ThB XXXIV.

Vergara, *Eusebio Marcellino,* painter, † 1771 Talavera de la Reina – E ⌂ ThB XXXIV.

Vergara, *Fernando de,* tapestry craftsman, f. 1603, l. 1609 – B, NL ⌂ ThB XXXIV.

Vergara, *Francisco de* (ThB XXXIV) → **Bergara,** *Francisco de*

Vergara, *Francisco (1651),* sculptor, f. about 1651 – E ⌂ ThB XXXIV.

Vergara, *Francisco (1681)* (Vergara, Francisco), sculptor, * 1.3.1681 Valencia, † 6.8.1753 Valencia – E ⌂ Aldana Fernández; ThB XXXIV.

Vergara, *Francisco (1713)* (Vergara Bartual, Francisco), sculptor, * 19.11.1713 Alcudia di Carlet, † 30.7.1761 Rom – E, I ⌂ Aldana Fernández; ThB XXXIV.

Vergara, *George R.,* painter, f. 1930 – USA ⌂ Hughes.

Vergara, *Guillermo,* painter, * 1890 – RCH ⌂ EAAm III.

Vergara, *Huáscar Nicolau de* → **Huáscar**

Vergara, *Ignacio (1715)* (Vergara Gimeno, Ignacio), sculptor, * 7.2.1715 or 9.2.1715 Valencia, † 13.4.1776 Valencia or Barcelona – E ⌂ Aldana Fernández; Ráfols III; ThB XXXIV.

Vergara, *Ignacio (1739),* painter, f. 1739 – MEX ⌂ Toussaint.

Vergara, *José* (Vergara Gimeno, José), painter, * 2.6.1726 Valencia, † 9.3.1799 Valencia – E ⌂ Aldana Fernández; DA XXXII; Ráfols III; ThB XXXIV.

Vergara, *José Antonio,* painter, f. 1771 – MEX ⌂ EAAm III; Toussaint.

Vergara, *Juan* → **Bergara,** *Juan*

Vergara, *Juan de (1567),* glass painter, f. 1567, † 1588 – E ⌂ DA XXXII.

Vergara, *Juan de (1572),* architect, f. 12.3.1572 – CO ⌂ EAAm III; ThB XXXIV; Vargas Ugarte.

Vergara, *Lucas de,* copyist, f. 1597 – B ⌂ Bradley III.

Vergara, *Luís de (1551),* architect, f. 1551 – E ⌂ ThB XXXIV.

Vergara, *Luis (1701),* painter, f. 1701 – E ⌂ ThB XXXIV.

Vergara, *Manuel,* sculptor, f. 1713 – E ⌂ Aldana Fernández; ThB XXXIV.

Vergara, *Martín de,* architect, f. 1588 – E ⌂ ThB XXXIV.

Vergara, *Nicolás de (1517)* (Vergara, Nicolás de (1); Vergara, Nicolás de (der Ältere)), marble sculptor, wood sculptor, brass founder, glass painter, * about 1517 Toledo (?), † 11.8.1574 Toledo – E ⌂ DA XXXII; ThB XXXIV.

Vergara, *Nicolás de (1540)* (Vergara, Nicolás de (2); Vergara, Nicolás de (der Jüngere)), architect, sculptor, brass founder, glass painter, * about 1540 Toledo, † 11.12.1606 Toledo – E ⌂ DA XXXII.

Vergara, *Nicolás (1790),* painter, * 1790, † 1852 Chile – EC ⌂ EAAm III.

Vergara, *Pedro,* painter, f. 1545 – E ⌂ ThB XXXIV.

Vergara, *Salvador de,* wood carver, f. 1701 – PE ⌂ EAAm III; Vargas Ugarte.

Vergara Bartual, *Francisco* (Aldana Fernández) → **Vergara,** *Francisco* (1713)

Vergara Delgado, *Dolcey,* painter, * 1912 Buga – CO ⌂ EAAm III; Ortega Ricaurte.

Vergara Gimeno, *Ignacio* (Aldana Fernández) → **Vergara,** *Ignacio* (1715)

Vergara Gimeno, *José* (Aldana Fernández) → **Vergara,** *José*

Vergara Grez, *Ramón,* painter, * 1923 Mejillones – RCH ⌂ EAAm III.

Vergara Pastor, *Barnabé,* painter, * 1900 Jacarilla – E ⌂ Ráfols III.

Vergara Reyes, *Francisco,* watercolourist, f. 1948 – E ⌂ Cien años XI.

Vergara y Vergara, *Eladio,* painter, stage set designer, f. 1840, l. 1886 – CO ⌂ EAAm III; Ortega Ricaurte.

Vergari, *Giulio,* painter, * Amandola, f. about 1502, l. 1550 – I ⌂ DEB XI; ThB XXXIV.

Vergari, *Vitruccio,* painter, f. 1550, † 1572 or 1583 – I ⌂ DEB XI.

Vergay, *Marti* (Ráfols III, 1954) → **Vergay,** *Martin*

Vergay, *Martin* (Vergay, Marti), glass painter, f. 1420, l. 1432 – E, F ⌂ Ráfols III; ThB XXXIV.

Vergaz, *Alfonso Giraldo* → **Bergaz,** *Alfonso*

Vergaz, *Alfonso Giraldo,* sculptor, * 23.1.1744 Murcia, † 19.11.1812 Madrid – E ⌂ ThB XXXIV.

Vergaz, *Manuel* → **Bergaz,** *Manuel*

Vergazon, *Hendrik* (Vergazoon, Hendrik), landscape painter, f. about 1690, † about 1703 or 1705 London (?) – GB, NL ⌂ Grant; ThB XXXIV; Waterhouse 16./17.Jh..

Vergazon, *Henry* → **Vergazon,** *Hendrik*

Vergazoon, *Hendrik* (Grant) → **Vergazon,** *Hendrik*

Vergè, *Antonio,* cameo engraver, * 1786, l. 1850 – I ⌂ Bulgari I.2.

Vergè, *Giuseppe,* cameo engraver, * 1818 Rom, l. 1869 – I ⌂ Bulgari I.2.

Vergè, *Gregorio,* goldsmith, * 1748, l. 1795 – I ⌂ Bulgari I.2.

Vergé, *Jacques* → **Bergé,** *Jacques*

Verge, *John,* architect, * 15.3.1782 Christchurch (Hampshire), † 9.7.1861 Kempsey (New South Wales) – AUS, GB ⌂ DA XXXII.

Vergé, *Marius,* sculptor, * 1851 or 1852 Paris (?), l. 10.6.1889 – F, USA ⌂ Karel.

Vergè, *Pompeo,* gem cutter, * 1740, l. 1824 (?) – I ⌂ Bulgari I.2.

Vergé-Sarrat, *Henri,* watercolourist, etcher, master draughtsman, * 1880 Anderlecht, † 1966 – F ⌂ Bénézit; Edouard-Joseph III; ThB XXXIV; Vollmer V.

Vergé-Sarrat, *Rolande* → **Déchorain,** *Rolande*

Vergeaud, *Armand* (Vergeaud, Jean Antoine Armand), painter, * 2.8.1875 or 2.8.1876 Angoulême (Charente), l. 1913 – F ⌂ Bénézit; Edouard-Joseph III; ThB XXXIV.

Vergeaud, *Jean Antoine Armand* (Bénézit) → **Vergeaud,** *Armand*

Vergèce, *Ange* → **Bergikios,** *Angelos*

Vergèce, *Ange* → **Vergezio,** *Angelo*

Vergecio, *Angelo* → **Bergikios,** *Angelos*

Vergecios, *Angelos* → **Bergikios,** *Angelos*

Vergecius, miniature painter, f. 1501 – GR ⌂ Bradley III.

Vergecius, *Angelo* → **Vergezio,** *Angelo*

Vergecius, *Angelus* → **Bergikios,** *Angelos*

Vergecius, *Angelus* (Bradley III) → **Vergezio,** *Angelo*

Vergecius, *Petr.,* copyist, f. 1501 – GR ⌂ Bradley III.

Verger, *Jo* → **Vergeer,** *Johannes Nicolaas Anthonius*

Vergeer, *Joh. Nicolaas Antonius* (Vollmer V) → **Vergeer,** *Johannes Nicolaas Anthonius*

Vergeer, *Johannes Nicolaas Anthonius* (Vergeer, Johannes Nicolaas Antonius; Vergeer, Joh. Nicolaas Antonius), watercolourist, pastellist, etcher, master draughtsman, * 14.6.1894 Bodegraven (Zuid-Holland), † 1.7.1969 Utrecht (Utrecht) – NL ⌂ Mak van Waay; Scheen II; Vollmer V; Waller.

Vergeer, *Johannes Nicolaas Antonius* (Mak van Waay; Waller) → **Vergeer,** *Johannes Nicolaas Anthonius*

Vergelat, miniature painter, pastellist, f. 1701 – CH ⌂ ThB XXXIV.

Vergelens, *van* → **Guillot,** *Claude* (1841)

Vergelli, *Giuseppe Tiburzio,* architectural painter, * Recanati, f. about 1680, l. 1695 – I ⌂ ThB XXXIV.

Vergelli, *Tiburzio,* sculptor, * 1555 Camerino, † 7.4.1610 Loreto – I ⌂ DA XXXII; ThB XXXIV.

Vergen Fioretti, *Carles,* master draughtsman, graphic artist, f. 1920 – E ⌂ Ráfols III.

Vergener, *Nikolaus,* belt and buckle maker, f. 1695 – A ⌂ ThB XXXIV.

Verger, gem cutter, f. 1806 – F ⌂ ThB XXXIV.

Verger (1697), medieval printer-painter, f. 1697 – F ⌂ Audin/Vial II.

Verger, *Antoni* → **Verger,** *Miguel*

Verger, *Carlos* (Verger y Fioretti, Carlos), portrait painter, still-life painter, * 23.3.1872 Paris, † 28.5.1929 Madrid – E ⌶ Cien años XI; Páez Rios III; Vollmer V.

Verger, *Francesc* → **Vergés,** *Francesc*

Verger, *Hermano Luis,* painter, * 1590 Abbeville, † 1643 – RA, F ⌶ Vargas Ugarte.

Verger, *Jean du* → **Duverger,** *Jean* (1675)

Verger, *Joan,* bell founder, f. 1396, l. 1409 – E ⌶ Ráfols III.

Verger, *Luis* → **Berger,** *Luis*

Verger, *Miguel,* architect, f. 1592, l. 1596 – E ⌶ ThB XXXIV.

Verger, *P. du* → **Duverger,** *P.*

Verger, *Peter C.,* copper engraver, gem cutter, sculptor, f. 1795, l. 1806 – USA, F ⌶ EAAm III; Groce/Wallace; Karel; ThB XXXIV.

Verger, *Philippe du* → **Duverger,** *Philippe*

Verger, *Pierre (1491),* mason, f. 23.4.1491 – F ⌶ Roudié.

Verger, *Pierre (1938),* photographer, f. 1938 – MEX, F, BR ⌶ Karel.

Verger, *René,* landscape painter, * 21.5.1912 Meung-sur-Loire (Loiret), † 11.1988 Orléans (Loiret) – F ⌶ Bénézit.

Verger y Fioretti, *Carlos* (Cien años XI; Páez Rios III) → **Verger,** *Carlos*

Vergerius, *Jodocus* → **Duverger,** *P.*

Vergeró, *Andreu,* instrument maker, f. 1692, l. 1706 – E ⌶ Ráfols III.

Vergés, *Francesc,* painter, f. 1447, l. 1466 – E ⌶ Ráfols III.

Vergés, *Francisco* → **Bergés,** *Francisco*

Vergés, *Jaume (1628),* wood designer, cabinetmaker, f. 1628 – E ⌶ Ráfols III.

Vergés, *Jaume (1642),* smith, f. 1642 – E ⌶ Ráfols III.

Vergés, *Joaquim* (Vergés, Joaquín), painter, f. 1928 – E ⌶ Cien años XI; Ráfols III.

Vergés, *Joaquín* (Cien años XI) → **Vergés,** *Joaquim*

Vergés Avilés, *Eduardo,* landscape painter, portrait painter, * 1898, l. 1920 – E ⌶ Cien años XI; Ráfols III.

Vergés Basedas, *Joan,* cabinetmaker, furniture artist, f. 1920 – E ⌶ Ráfols III.

Vergés Pablo, *Ramón,* landscape painter, * 1895, l. 1921 – E ⌶ Cien años XI; Ráfols III.

Vergèses, *Hippolyte de,* painter, * 8.1847 Issoire, † 1896 – F ⌶ Schurr IV; ThB XXXIV.

Vergèses, *Jean-Bapt. Hippolyte de* → **Vergèses,** *Hippolyte de*

Vergetas, *Lionel,* figure painter, landscape painter, * 1912 Paris – F ⌶ Bénézit.

Vergetas, *Louis,* figure painter, landscape painter, illustrator, * 1882 Paris, l. before 1999 – F ⌶ Bénézit.

Vergetius, *Angelus* → **Bergikios,** *Angelos*

Vergezio, *Angelo* → **Bergikios,** *Angelos*

Vergezio, *Angelo* (Vergecius, Angelus), calligrapher, copyist, f. 1535, † 1560 or 1574 – F, GR ⌶ Bradley III; ThB XXXIV.

Verghetot, *Willem van,* minter, f. 1350, l. 1351 – B, NL ⌶ ThB XXXIV.

Verghorello, *Giuliano,* building craftsman, f. 1453 – I ⌶ ThB XXXIV.

Vergiani, *Ottavio,* building craftsman, f. 1679 – I ⌶ ThB XXXIV.

Vergier, *Deniset* → **DuVergier,** *Deniset*

Vergier, *Denisot* → **DuVergier,** *Denisot*

Vergier, *Denizot,* gilder, f. 1459, l. 1473 – F ⌶ Audin/Vial II.

Vergier, *Françoise,* sculptor, master draughtsman, * 1952 Grignan (Drôme) – F ⌶ Bénézit.

Vergier, *Pierre du* → **Duvergier,** *Pierre*

Vergier, *Toussaint,* architect, f. about 1620 – F ⌶ ThB XXXIV.

Vergières, *Jacquemin de* → **Brebières,** *Jacquemart*

Vergili, *Giulio,* painter, f. 1572, † about 1593 – I ⌶ ThB XXXIV.

Vergine, *Pietro,* porcelain painter, enamel painter, * 11.7.1800 Brescia, † 1863 Brescia – I ⌶ Comanducci V; DEB XI; ThB XXXIV.

Verginelli, *Goffredo,* sculptor, * 18.9.1911 Rom – I ⌶ DizBolaffiScult; Vollmer V.

Verginelli, *Mario,* painter, * 1940 Rom – I ⌶ DizArtItal.

Vergisson, *Ange* → **Bergikios,** *Angelos*

Vergnano, *Lorenzo,* sculptor, * 1850 Cambiano, † 1910 Cambiano (?) – I ⌶ Panzetta.

Vergnaud, *Barthélemy,* enamel artist, f. 1627 – F ⌶ ThB XXXIV.

Vergnaud, *Jean,* building craftsman, f. 1622 – F ⌶ ThB XXXIV.

Vergnaud, *Narcisse,* architect, * 1794 Orléans, l. after 1816 – F ⌶ Delaire.

Vergnault, *Louis,* mason, f. 19.2.1539 – F ⌶ Roudié.

Vergnaux, *G.* → **Vergnaux,** *Nicolas Joseph*

Vergnaux, *Nicolas Joseph,* landscape painter, * Coucy-le-Château-Auffrique, l. before 1798, l. 1819 – F ⌶ ThB XXXIV.

Vergne (Tapissier-Familie) (ThB XXXIV) → **Vergne,** *François*

Vergne (Tapissier-Familie) (ThB XXXIV) → **Vergne,** *Pierre*

Vergne, *Augustin,* cabinetmaker, * 1730, l. 1789 – F ⌶ ThB XXXIV.

Vergne, *Eugène Emile,* architect, † 1925 Paris – F ⌶ ThB XXXIV.

Vergne, *François,* tapestry craftsman, f. 1756 – F ⌶ ThB XXXIV.

Vergne, *Narcisse,* painter, * 1858 (?) Lyon, † 11.2.1900 Besançon – F ⌶ Audin/Vial II; Brune; ThB XXXIV.

Vergne, *Pierre,* tapestry craftsman, f. 1789 – F ⌶ ThB XXXIV.

Vergneau, *Jean,* architect, f. 1755 – F ⌶ ThB XXXIV.

Vergnes, *C.-M.,* lithographer, f. 1875, † 1901 (?) – F, CDN ⌶ Karel.

Vergnes, *Camille,* lithographer, f. before 1881 – F ⌶ ThB XXXIV.

Vergnes, *Charles-Paul,* architect, * 1865 Épinal, l. 1905 – F ⌶ Delaire.

Vergnes, *Eugène-Émile-Charles-Joseph,* architect, * 1872 Villefranche (Aveyron), l. after 1896 – F ⌶ Delaire.

Vergnes, *Maurice,* architect, * 1801 Vesoul, l. after 1823 – F ⌶ Delaire.

Vergniais, *Claude* → **Vernier,** *Claude*

Vergnion, *Alexandre-Albert,* architect, * 1848, † 1901 Paris – F ⌶ Delaire.

Vergnot, *Roger Camille,* painter, f. 1901 – F ⌶ Bénézit.

Vergo, *Joan Maria de,* mason, f. 1601 – CH ⌶ Brun III.

Vergonyós, *Bernat (1389),* bell founder, f. 1389 – E ⌶ Ráfols III.

Vergonyós, *Bernat (1470),* bell founder, f. 1470, l. 1489 – E ⌶ Ráfols III.

Vergonyós, *Bernat (1502),* bell founder, f. 1502, l. 1526 – E ⌶ Ráfols III.

Vergonyós, *Bernat (1612),* silversmith, f. 1612 – E ⌶ Ráfols III.

Vergonyós, *Dionís,* bell founder, brazier, f. 1535, l. 1555 – E ⌶ Ráfols III.

Vergonyós, *Francesc,* bell founder, brazier, * La Selva del Campo, f. 1570, l. 1594 – E ⌶ Ráfols III.

Vergonyós, *Montserrat,* glass artist, f. 1601 – E ⌶ Ráfols III.

Vergos (Maler-Familie) (ThB XXXIV) → **Vergos,** *Francisco*

Vergos (Maler-Familie) (ThB XXXIV) → **Vergos,** *Jaime* (1400)

Vergos (Maler-Familie) (ThB XXXIV) → **Vergos,** *Jaime* (1459)

Vergos (Maler-Familie) (ThB XXXIV) → **Vergos,** *Pablo*

Vergos (Maler-Familie) (ThB XXXIV) → **Vergos,** *Rafael*

Vergós, *Arnau,* painter, f. 1335 – E ⌶ Ráfols III.

Vergós, *Francesc* (Ráfols III, 1954) → **Vergos,** *Francisco*

Vergós, *Francesc (1401),* painter, f. 1401 – E ⌶ Ráfols III.

Vergos, *Francisco* (Vergós, Francesc), painter, f. 1446, † 1462 – E ⌶ Ráfols III; ThB XXXIV.

Vergos, *Jaime (1400)* (Vergós, Jaume (1)), painter, * Barcelona, f. 1400, † 1460 – E ⌶ Ráfols III; ThB XXXIV.

Vergos, *Jaime (1459)* (Vergós, Jaume (2); Vergos, Jaime), painter, f. 1459, † 1503 (?) or 1503 – E ⌶ ELU IV; Ráfols III; ThB XXXIV.

Vergós, *Jaume (1)* (Ráfols III, 1954) → **Vergos,** *Jaime* (1400)

Vergós, *Jaume (2)* (Ráfols III, 1954) → **Vergos,** *Jaime* (1459)

Vergos, *Pablo* (Vergós, Pau), painter, altar architect, * about 1463, † 1495 – E ⌶ ELU IV; Ráfols III; ThB XXXIV.

Vergos, *Pau* (Ráfols III, 1954) → **Vergos,** *Pablo*

Vergos, *Rafael,* painter, * about 1462, † 1500 Barcelona – E ⌶ Ráfols III; ThB XXXIV.

Vergot, *Pierre-Philippe-Michel,* goldsmith, f. 7.6.1780, l. 1784 – F ⌶ Nocq IV.

Vergott, *Franz Regis,* painter, * 24.8.1876 Wasserburg, † 25.7.1944 – A ⌶ Fuchs Maler 19.Jh. Erg.-Bd II.

Vergott, *Jakob* → **Vergott,** *Franz Regis*

Vergott, *Philipp Jakob,* landscape painter, * 14.1.1887 Wasserburg, † 17.12.1939 Pupping – A ⌶ Fuchs Geb. Jgg. II.

Vergottini, *Carlos José,* painter, master draughtsman, * 20.4.1902 Buenos Aires, † 6.1.1958 Buenos Aires – RA ⌶ EAAm III.

Vergottini, *Julio César,* sculptor, * 6.9.1905 Buenos Aires – RA ⌶ EAAm III; Merlino.

Vergottini, *Marius* → **Vergottini,** *Carlos José*

Vergouts, *Aert,* painter, f. 1647, l. 1650 – NL ⌶ ThB XXXIV.

Vergouw, *Bram,* sculptor (?), f. 1969 – NL ⌶ Scheen II (Nachtr.).

Vergouw, *Jan Kees,* watercolourist, master draughtsman, * 1.5.1948 Zaandam (Noord-Holland) – NL ⌶ Scheen II.

Vergouwen, *Jeanne,* painter, f. 1658, † 11.3.1714 Antwerpen – B ⌶ DPB II; ThB XXXIV.

Vergouwen, *Joanna* → **Vergouwen,** *Jeanne*

Vergović, *Milan,* sculptor, * 1928 Titovo Užice – YU ⌶ ELU IV.

Vergries, *M.*, master draughtsman, f. 1846 – USA ▭ Groce/Wallace; Karel.

Vergroesen, *Johannes*, architect, master draughtsman, * 1.8.1807 Bergen-op-Zoom (Noord-Brabant), † 30.4.1895 Bergen-op-Zoom (Noord-Brabant) – NL ▭ Scheen II.

Vergu, *Bartolomeo*, painter, f. 1535 – I ▭ ThB XXXIV.

Verguer, *Antoni*, bell founder, f. 1419 – E ▭ Ráfols III.

Vergués, *Francesc*, painter, f. 1459 – E ▭ Ráfols III.

Verguet, *Etienne*, sculptor, f. 7.8.1718 – F ▭ Lami 18.Jh. II.

Vergulescu, *Spiru*, painter, * 13.9.1934 Slatina – RO ▭ Barbosa.

Verhaaf, *Gradus* → **Verhaaf**, *Gradus Cornelis*

Verhaaf, *Gradus Cornelis*, watercolourist, master draughtsman, etcher, * 19.4.1932 Amsterdam (Noord-Holland) – NL ▭ Scheen II.

Verhaagt, *Tobias* → **Verhaecht**, *Tobias*

Verhaak, *Franciscus Maria*, sculptor, * 12.10.1918 Dordrecht (Zuid-Holland) – NL ▭ Scheen II.

Verhaak, *Frans* → **Verhaak**, *Franciscus Maria*

Verhaar, *Dick*, master draughtsman, bookplate artist, f. 1927 – NL ▭ Scheen II (Nachtr.).

Verhaar, *Nicolaas*, silversmith, f. about 1700 – NL ▭ ThB XXXIV.

Verhaast, *Aart*, glass painter, f. about 1630, † 1666 Gouda – NL, I ▭ ThB XXXIV.

Verhaast, *Gijsbrecht*, faience painter, f. 1689 – NL ▭ ThB XXXIV.

Verhaecht, *Tobias* (Haecht, Tobias van), landscape painter, master draughtsman, * 1561 Antwerpen, † 1631 Antwerpen – B, I ▭ Bernt III; Bernt V; DA XXXII; DPB II; ThB XV.

Verhaege, *L.*, silhouette drawer, f. 1896 – GB ▭ Houfe.

Verhaegen, *Arthur Théodore (Baron)*, architect, designer, * 31.8.1847 Brüssel, † 11.9.1917 Brüssel – B ▭ DA XXXII.

Verhaegen, *Fernand*, genre painter, landscape painter, still-life painter, etcher, woodcutter, flower painter, * 27.7.1883 or 1884 Marchienne-au-Pont (Hainaut), † 1975 Montignies-le-Tilleul – F, GB, B ▭ DPB II; Pavière III.2; ThB XXXIV; Vollmer V.

Verhaegen, *Jan*, painter, f. 1471, l. 1482 – B, F, NL ▭ ThB XXXIV.

Verhaegen, *Joris van der* → **Hagen**, *Joris van der*

Verhaegen, *Louis*, sculptor, f. 1851, l. 1860 – USA ▭ EAAm III; Groce/Wallace.

Verhaegen, *Pierre-Joseph* → **Verhaghen**, *Pierre Joseph*

Verhaegen, *Theodoor* (DA XXXII) → **Verhaegen**, *Theodor*

Verhaegen, *Theodor* (Verhaegen, Theodoor), stone sculptor, wood sculptor, * before 4.6.1700 or 3.6.1701 Mechelen, † 21.4.1754 or 25.7.1759 Mechelen – B, NL ▭ DA XXXII; ELU IV; ThB XXXIV.

Verhaeghe, ebony artist, f. 1701 – F ▭ Kjellberg Mobilier.

Verhaeghe, *Henri-Charles-Gérôme*, architect, * 1854 Neuilly, l. after 1877 – F ▭ Delaire.

Verhaeghe, *Joseph*, master draughtsman, watercolourist, * 1900 Lüttich, † 1987 – B ▭ DPB II.

Verhaeghen, *Joris van der* → **Hagen**, *Joris van der*

Verhaeghen, *Theodor* → **Verhaegen**, *Theodor*

Verhaeght, *Tobias* → **Verhaecht**, *Tobias*

Verhaer, *Arnoldus*, painter, f. 1678, l. 1708 – NL ▭ ThB XXXIV.

Verhaer, *G.*, copper engraver, etcher, f. 1701 – NL ▭ ThB XXXIV.

Verhaer, *Nicolaes*, goldsmith, f. 1710, l. 1731 – NL ▭ ThB XXXIV.

Verhaeren, *Alfred*, painter of interiors, still-life painter, * 8.10.1849 Brüssel, † 10.2.1924 Brüssel-Ixelles or Ixelles – B ▭ DPB II; Edouard-Joseph III; Pavière III.2; Schurr II; ThB XXXIV.

Verhaeren, *Carolus*, painter, * 18.6.1908 Belgien – CDN, B ▭ EAAm III.

Verhaert, *Dirck*, landscape painter, f. 1631, l. after 1664 – NL ▭ Bernt III; ThB XXXIV.

Verhaert, *Piet* (DPB II; Schurr V) → **Verhaert**, *Pieter*

Verhaert, *Pieter* (Verhaert, Piet), genre painter, etcher, veduta painter, * 25.2.1852 Antwerpen, † 4.8.1908 Oostduinkerke – B ▭ DPB II; Schurr V; ThB XXXIV.

Verhaest, *Aart* → **Verhaast**, *Aart*

Verhaest, *Gijsbrecht* → **Verhaast**, *Gijsbrecht*

Verhaeven, *Andries* → **Verhoeven**, *Andries*

Verhagen, *Hendrika Maria*, watercolourist, master draughtsman, etcher, lithographer, * 25.3.1943 Beek (Gelderland) – NL ▭ Scheen II.

Verhagen, *Henny* → **Verhagen**, *Hendrika Maria*

Verhagen, *Jacobus* → **Hagen**, *Jacobus van der*

Verhagen, *Jan* → **Verhaegen**, *Jan*

Verhagen, *Johannes van der* → **Hagen**, *Johannes van der*

Verhagen, *Johannes* → **Hagen**, *Johannes van der*

Verhagen, *Otto (1885)*, painter, master draughtsman, bookplate artist, illustrator, * 19.8.1885 Wadenoijen (Gelderland), † 27.8.1951 Den Haag (Zuid-Holland) – NL ▭ Scheen II.

Verhagen, *Otto (1919)*, painter, master draughtsman, * 19.5.1919 Maarssen (Utrecht) – NL ▭ Scheen II.

Verhagen, *Petrus Samuel*, painter, master draughtsman, sculptor, * 28.3.1801 Leiden (Zuid-Holland), † 24.1.1850 Delft (Zuid-Holland) – NL ▭ Scheen II.

Verhagen, *Pierre-Joseph* (DA XXXII) → **Verhaghen**, *Pierre Joseph*

Verhagen, *Pierre Joseph* (ELU IV) → **Verhaghen**, *Pierre Joseph*

Verhagen, *Pietro Giuseppe* (Schede Vesme III) → **Verhaghen**, *Pierre Joseph*

Verhagen der Stomme, *Hans*, painter, * 1540 or 1545 Mechelen (?), l. about 1600 – B, NL ▭ DA XXXII.

Verhaghen, *Jean Joseph*, painter of interiors, genre painter, still-life painter, * 23.8.1726 Aerschot, † 29.9.1795 Löwen – B, GB ▭ DPB II; Pavière III; ThB XXXIV.

Verhaghen, *Pierre Joseph* (Verhagen, Pierre-Joseph; Verhagen, Pietro Giuseppe), painter, * 19.3.1728 Aerschot, † 3.4.1811 Löwen – B, I ▭ DA XXXII; DPB II; ELU IV; Schede Vesme III; ThB XXXIV.

Verhal, *Eric*, painter, restorer, graphic artist, * 1938 Rooulers – B, P ▭ DPB II; Pamplona V.

Verhanneman, *Annequin* → **Verhanneman**, *Jan*

Verhanneman, *Jan*, painter, f. 1480 – B, NL ▭ ThB XXXIV.

Verharst, *Aart* → **Verhaast**, *Aart*

Verhart, *Dirck* → **Verhaert**, *Dirck*

Verhas, *Emmanuel* (Verhas, Frans Emmanuel), painter, master draughtsman, graphic artist, * 1799 Dendermonde, † 2.5.1864 Dendermonde – B ▭ DPB II; ThB XXXIV.

Verhas, *Frans (1827)* (Verhas, Frans), genre painter, * 1827 or 1832 Dendermonde, † 1894 or 22.11.1897 Brüssel-Schaerbeek – B, NL ▭ DA XXXII; DPB II; Ries; Schurr VI; ThB XXXIV.

Verhas, *Frans (1834)* (Ries) → **Verhas**, *Jan Frans*

Verhas, *Frans Emmanuel* (DPB II) → **Verhas**, *Emmanuel*

Verhas, *Jan* (Schurr VI) → **Verhas**, *Jan Frans*

Verhas, *Jan Frans* (Verhas, Frans (1834); Verhas, Jan), genre painter, portrait painter, * 9.1.1834 Dendermonde, † 31.10.1896 Brüssel-Schaerbeek – B, NL ▭ DA XXXII; DPB II; Ries; Schurr VI; ThB XXXIV.

Verhas, *Theodor*, landscape painter, master draughtsman, * 31.8.1811 Schwetzingen, † 1.11.1872 Heidelberg – D ▭ Mülfarth; Münchner Maler IV; ThB XXXIV.

Verhasselt, *Charles*, carver, * 1829 or 1830 Belgien, l. 8.11.1876 – USA, B ▭ Karel.

Verhasselt, *Gustaaf*, painter, f. about 1922 – B ▭ DPB II.

Verhayck, *Jan* → **Verhuyck**, *Jan*

Verheart, *Paul*, painter, f. 1879, l. 1880 – GB ▭ Wood.

Verheelst, *Pieter Harmensz* → **Verelst**, *Pieter* (1618)

Verhees, *Arnold* → **Verhees**, *Arnoldus Cornelius*

Verhees, *Arnold Cornelis* (Waller) → **Verhees**, *Arnoldus Cornelius*

Verhees, *Arnoldus Cornelius* (Verhees, Arnold Cornelis), wood engraver, master draughtsman, * 2.2.1859 or 3.2.1859 's-Hertogenbosch (Noord-Brabant), † 3.10.1929 Haarlem (Noord-Holland) – NL ▭ Scheen II; Waller.

Verhees, *Hendrik*, architect, master draughtsman, watercolourist, * 7.12.1744 Boxtel (Noord-Brabant), † about 23.4.1813 Boxtel (Noord-Brabant) – NL ▭ Scheen II.

Verheesch, *Hendrik* → **Verhees**, *Hendrik*

Verheest, *Georges*, painter, * 1.7.1911 Coubevoie – F ▭ Jakovsky.

Verheeuen, *Joan* → **Verheeven**, *Joan*

Verheeven, *Joan*, copper engraver, f. about 1650 – B, NL ▭ ThB XXXIV.

Verheggen, *Hendrik Fredrik*, landscape painter, * 12.10.1809 Dordrecht (Zuid-Holland), † 28.10.1883 Dordrecht (Zuid-Holland) – NL ▭ Scheen II; ThB XXXIV.

Verheiden, *Jost*, portrait painter, decorative painter, f. 1554, l. 1559 – DK ▭ ThB XXXIV.

Verheij, *André* → **Verheij**, *André Laurens*

Verheij, *André Laurens*, watercolourist, master draughtsman, * 27.3.1947 Deventer (Overijssel) – NL ▭ Scheen II.

Verheij, *Johan*, sculptor, * 7.8.1906 Rotterdam (Zuid-Holland) – NL ▭ Scheen II.

Verheijde, *Matthys* → **Verheijden**, *Matthys*

Verheijden, *E.,* genre painter, f. 1820, l. 1828 – NL ⌑ Scheen II.

Verheijden, *Matthys* (Verheyden, Mattheus), portrait painter, * 1.7.1700 Breda (Noord-Brabant), † 3.11.1777 Den Haag (Zuid-Holland) – NL ⌑ Scheen II; ThB XXXIV.

Verheijden, *Hendrik,* modeller (?), * before 10.2.1768 Utrecht (Utrecht), † 18.12.1849 Utrecht (Utrecht) – NL ⌑ Scheen II.

Verheijden, *Hendrik Leonardus,* painter, * 10.7.1918 Hulst (Zeeland) – NL ⌑ Scheen II.

Verheijden, *Jacobus Hubertus,* glass painter, * 5.2.1911 Echt (Limburg) – NL ⌑ Scheen II.

Verheijden, *Jacques* → **Verheijen,** *Jacobus Hubertus*

Verheijen, *Jan Hendrik* (Verheyen, Jan Hendrik), veduta painter, landscape painter, * 22.12.1778 Utrecht (Utrecht), † 14.1.1846 or 16.1.1846 Utrecht (Utrecht) – NL ⌑ Scheen II; ThB XXXIV.

Verheijen, *Joseph Emanuel,* sculptor, * 25.12.1851 Voorburg (Zuid-Holland), † 18.1.1913 Den Haag (Zuid-Holland) – NL ⌑ Scheen II.

Verheijen, *Joseph Petrus* (Verheyen, Joseph Petrus), watercolourist, master draughtsman, graphic artist, * 28.5.1899 Amsterdam (Noord-Holland), l. before 1970 – NL ⌑ Mak van Waay; Scheen II; Vollmer V.

Verheijen, *Robert* → **Verheijen,** *Robert Ferdinand*

Verheijen, *Robert Ferdinand,* painter, * 12.6.1877 Amsterdam (Noord-Holland), † 22.12.1960 Amsterdam (Noord-Holland) – NL ⌑ Scheen II.

Verheijen, *Sophia Wilhelmina Henriëtte Maria,* painter, master draughtsman, * 28.4.1857 's-Hertogenbosch (Noord-Brabant), † 27.10.1939 Venlo (Limburg) – NL ⌑ Scheen II.

Verhelst, *Alois,* copper engraver, wax sculptor, * 1743 Augsburg, l. about 1779 – F, D ⌑ ThB XXXIV.

Verhelst, *Bartelmeus van der* → **Helst,** *Bartholomeus van der*

Verhelst, *Bartelt van der* → **Helst,** *Bartholomeus van der*

Verhelst, *Bartholomeus van der* → **Helst,** *Bartholomeus van der*

Verhelst, *Egid (1696)* (Verhelst, Egid (1); Verhelst, Egid (der Ältere)), sculptor, stucco worker, * 13.12.1696 Antwerpen, † 19.4.1749 Augsburg – D, NL ⌑ DA XXXII; ThB XXXIV.

Verhelst, *Egid (1733)* (Verhelst, Egid (der Jüngere)), copper engraver, * 25.8.1733 Ettal, † 1818 München – D ⌑ ThB XXXIV.

Verhelst, *Ignaz Wilhelm,* sculptor, copper engraver, * 23.7.1729 München, † 12.11.1792 Augsburg – D ⌑ ThB XXXIV.

Verhelst, *Placidus,* modeller, decorator, stucco worker, wood carver, copper engraver, * 9.4.1727 Ettal, † 1778 (?) St. Petersburg (?) – D, RUS ⌑ ThB XXXIV.

Verhelst, *Wilbert,* painter, * 1923 – NL ⌑ Vollmer V.

Verhengen, *Jean,* sculptor, * 1849 or 1850 Belgien, l. 3.3.1893 – USA ⌑ Karel.

Verhenneman, *Joseph,* painter, book illustrator, * 1916 Moen – B ⌑ DPB II.

Verheul, *D.* (Mak van Waay) → **Verheul,** *Dirk*

Verheul, *Dirk* (Verheul, D.), painter, sculptor, * 17.6.1864 Rotterdam (Zuid-Holland), † 22.11.1949 Rotterdam (Zuid-Holland) – NL ⌑ Mak van Waay; Scheen II.

Verheul, *Ingrid,* ceramist, * about 7.11.1943 Rotterdam (Zuid-Holland), l. before 1970 – NL ⌑ Scheen II (Nachtr.).

Verheul, *Jan Dzn.* (ThB XXXIV) → **Verheul,** *Johannes*

Verheul, *Johannes* (Verheul, Johannes Dirkz.; Verheul, Jan Dzn.), architect, master draughtsman, illustrator, * 14.2.1860 Rotterdam (Zuid-Holland), † 19.10.1948 Rotterdam (Zuid-Holland) – NL ⌑ DA XXXII; Scheen II; ThB XXXIV.

Verheul, *Johannes Dirkz.* (DA XXXII) → **Verheul,** *Johannes*

Verheus, *Margarete* (Vollmer V) → **Verheus,** *Margaretha Christina*

Verheus, *Margaretha Christina* (Verheus, Margaretha E.; Verheus, Margarete), watercolourist, master draughtsman, * 8.9.1905 Amsterdam (Noord-Holland) – NL ⌑ Mak van Waay; Scheen II; Vollmer V.

Verheus, *Margaretha E.* (Mak van Waay) → **Verheus,** *Margaretha Christina*

Verheust, *Valère,* animal painter, * 28.2.1841 Kortrijk, † 21.3.1881 Kortrijk – B ⌑ DPB II; ThB XXXIV.

Verhevick, *Firmin Balthazar,* painter, * 21.8.1874 Brüssel, † 1962 St-Josse-ten-Noode (Brüssel) – B ⌑ DPB II; Edouard-Joseph III; ThB XXXIV.

Verheyden, *Franck Pietersz.,* sculptor, painter, * about 1655 Den Haag, † 1711 Den Haag or Breda – NL ⌑ ThB XXXIV.

Verheyden, *François,* genre painter, portrait painter, caricaturist, * 18.3.1806 Löwen, † 1889 Brüssel – B, NL, GB ⌑ DPB II; Houfe; ThB XXXIV.

Verheyden, *Francois Isidore* (Falk) → **Verheyden,** *François-Isidore*

Verheyden, *François-Isidore,* etcher, painter, * 8.4.1880 Hoeylaert, l. 1929 – USA, B ⌑ Falk; Karel.

Verheyden, *Gerdt,* goldsmith, f. 1538, l. 1556 – D ⌑ ThB XXXIV.

Verheyden, *Isidore,* still-life painter, landscape painter, portrait painter, * 24.1.1846 Antwerpen, † 1.11.1905 Brüssel – B ⌑ DA XXXII; DPB II; Pavière III.2; Schurr II; ThB XXXIV.

Verheyden, *Jan* → **Verheyen,** *Jan*

Verheyden, *Jean-Bapt.* (ThB XXXIV) → **Verheyden,** *Jean-Baptiste*

Verheyden, *Jean-Baptiste* (Verheyden, Jean-Bapt.), painter, * Löwen (?), f. 1838 – B ⌑ DPB II; ThB XXXIV.

Verheyden, *Jelis,* goldsmith, f. 1662, l. 1665 – NL ⌑ ThB XXXIV.

Verheyden, *Jost* → **Verheiden,** *Jost*

Verheyden, *Mattheus* (ThB XXXIV) → **Verheijden,** *Matthys*

Verheyden, *Peter* → **Heyden,** *Pieter van der (1530)*

Verheyden, *Pieter van der* → **Heyden,** *Pieter van der (1530)*

Verheyden, *Pieter* → **Heyden,** *Pieter van der (1530)*

Verheydey, painter, f. 17.6.1879 – CDN ⌑ Harper.

Verheyen, *Alfons* (Vollmer VI) → **Verheyen,** *Alphonse*

Verheyen, *Alphonse* (Verheyen, Alfons), painter, master draughtsman, * 11.8.1903 Antwerpen – B ⌑ DPB II; Vollmer VI.

Verheyen, *Hans,* painter, f. 1582 – D ⌑ ThB XXXIV.

Verheyen, *Jan,* painter, f. 1585 – B, NL ⌑ ThB XXXIV.

Verheyen, *Jan Hendrik* (ThB XXXIV) → **Verheijen,** *Jan Hendrik*

Verheyen, *Jef,* painter, * 1932 Itegem, † 1984 St-Saturnin-lès-Apt (Vaucluse) – B ⌑ DPB II; Vollmer VI.

Verheyen, *Joseph Petrus* (Mak van Waay; Vollmer V) → **Verheijen,** *Joseph Petrus*

Verheyen, *Rudolf Wilhelm* → **Verheyen,** *Wilhelm*

Verheyen, *Wilhelm,* architect, * 1.8.1878 Borbeck, † 1915 Verdun – D ⌑ ThB XXXIV.

Verho, *Yrjö* → **Verho,** *Yrjö Jalmari*

Verho, *Yrjö Hjalmar* (Koroma; Kuvataiteilijat) → **Verho,** *Yrjö Jalmari*

Verho, *Yrjö Jalmari* (Verho, Yrjö Hjalmar), figure painter, landscape painter, * 2.10.1901 Kärkölä – SF ⌑ Koroma; Kuvataiteilijat; Paischeff; Vollmer V.

Verhoef, *Anthonie Wilhelmus,* watercolourist, master draughtsman, etcher, lithographer, sculptor, * 17.10.1946 Voorburg (Zuid-Holland) – NL ⌑ Scheen II.

Verhoef, *Dirk,* sculptor, * 16.9.1843 Amsterdam (Noord-Holland), † 14.9.1928 Den Haag (Zuid-Holland) – NL ⌑ Scheen II.

Verhoef, *Elze,* painter, master draughtsman, etcher, * 31.7.1929 Ekeren (Antwerpen) – B, NL ⌑ Scheen II (Nachtr.).

Verhoef, *Hermanus,* landscape painter, * 1805 Hellendorn (Overijssel), † after 1839 – NL ⌑ Scheen II.

Verhoef, *Martinus,* still-life painter, * 17.8.1807 Deventer (Overijssel), † 23.3.1873 Den Haag (Zuid-Holland) – NL ⌑ Scheen II.

Verhoeff, *Anna Mirjam,* master draughtsman, * 8.1.1939 Utrecht (Utrecht) – NL ⌑ Scheen II.

Verhoeff, *Mirjam* → **Verhoeff,** *Anna Mirjam*

Verhoeff, *Pieter,* painter, master draughtsman, * 17.4.1896 Noordgouwe (Zeeland), † 21.3.1965 Heiloo (Noord-Holland) – NL ⌑ Scheen II.

Verhoek, *Gysbert,* painter, * 1644 Bodegraven, † 10.2.1690 Amsterdam – NL ⌑ ThB XXXIV.

Verhoek, *J.* (Waller) → **Verhoek,** *Jacob*

Verhoek, *Jacob* (Verhoek, J.), copper engraver, etcher, master draughtsman, f. 1726 – NL ⌑ Waller.

Verhoek, *Johannes Bernardus Leonardus,* engraver, lithographer, master draughtsman, * 8.9.1887 Den Haag (Zuid-Holland), † 16.1.1960 Den Haag (Zuid-Holland) – NL ⌑ Scheen II.

Verhoek, *Johannes (?)* → **Verhoek,** *Jacob*

Verhoek, *Pieter* → **Verhuyck,** *Cornelis*

Verhoesen, *Albertus,* architectural painter, landscape painter, etcher, lithographer, * 16.6.1806 Utrecht (Utrecht), † about 24.2.1881 Utrecht (Utrecht) – NL ⌑ Pavière III.1; Scheen II; ThB XXXIV; Waller.

Verhoesen Azn, *Johannes Marinus,* painter, * 23.4.1832 Utrecht (Utrecht), † 5.7.1898 Utrecht (Utrecht) – NL ⌑ Scheen II.

Verhoest, *Jean,* painter, * 1927 Namur – B ⌑ DPB II.

Verhoeven, *Aart,* painter, graphic designer, * about 1.5.1929 Dordrecht (Zuid-Holland), l. before 1970 – NL ⌑ Scheen II; Vollmer V.

Verhoeven, *Abraham (1580),* copper engraver, printmaker, * 22.6.1580 Antwerpen, † 1639 Antwerpen – B, NL ⌑ ThB XXXIV.

Verhoeven, *André* (DPB II) → **Verhoeven,** *Andries*

Verhoeven, *Andreas* → **Verhoeven,** *Andries*

Verhoeven, *Andries* (Verhoeven, André), painter, f. 1684, l. 1716 – B, NL ⌑ DPB II; ThB XXXIV.

Verhoeven, *Arno* → **Verhoeven,** *Arnoldus Cornelius Martinus Maria*

Verhoeven, *Arnoldus Cornelius Martinus Maria,* watercolourist, interior designer, monumental artist, designer (?), * about 28.10.1928 Eindhoven (Noord-Brabant), l. before 1970 – NL ⌑ Scheen II.

Verhoeven, *Cornelis* → **Verhoeven,** *Cornelis Evert*

Verhoeven, *Cornelis Evert* (Verhoeven, Kees), painter, woodcutter, etcher, master draughtsman, * 28.3.1901 Den Haag (Zuid-Holland) – NL ⌑ Mak van Waay; Scheen II; Vollmer V; Waller.

Verhoeven, *Ferdinand,* architectural painter, f. about 1786, l. 1801 – B ⌑ DPB II; ThB XXXIV.

Verhoeven, *Francina Ria,* artisan, * 3.5.1933 Rijswijk (Zuid-Holland) – NL ⌑ Scheen II.

Verhoeven, *Guillaum,* sculptor, f. 1672, † before 1683 Amsterdam – NL ⌑ ThB XXXIV.

Verhoeven, *Hans* → **Verhoeven,** *Jan*

Verhoeven, *Ineke* → **Verhoeven,** *Francina Ria*

Verhoeven, *Jan* → **Verhoeven,** *Johannes Cornelis*

Verhoeven, *Jan,* painter, * about 1600, † after 1676 – B ⌑ DPB I; ThB XXXIV.

Verhoeven, *Johannes,* master draughtsman, * about 1782 Wateringen (Zuid-Holland), † before 1845 – NL ⌑ Scheen II.

Verhoeven, *Johannes Cornelis,* painter, master draughtsman, * 1.6.1917 Bussum (Noord-Holland) – NL ⌑ Scheen II.

Verhoeven, *Jos.* → **Verhoeven,** *Josephus Petrus Cornelis*

Verhoeven, *Josephus Petrus Cornelis,* painter, sculptor, * 13.7.1899 Eindhoven (Noord-Brabant), † 28.6.1967 Schijndel (Noord-Brabant) – NL ⌑ Scheen II.

Verhoeven, *Kees* (Mak van Waay; Vollmer V) → **Verhoeven,** *Cornelis Evert*

Verhoeven, *Leen* → **Verhoeven,** *Leendert Adrianus*

Verhoeven, *Leendert* (Vollmer V) → **Verhoeven,** *Leendert Adrianus*

Verhoeven, *Leendert Adrianus* (Verhoeven, Leendert), flower painter, still-life painter, * 11.10.1883 Dordrecht (Zuid-Holland), † 30.7.1932 or 31.7.1932 Dordrecht (Zuid-Holland) – NL ⌑ Mak van Waay; Scheen II; Vollmer V.

Verhoeven, *Martin,* fruit painter, * before 1610 Mechelen, l. 1623 – B, NL ⌑ Pavière I.

Verhoeven, *Nico* → **Verhoeven,** *Nicolaas Adrianus*

Verhoeven, *Nicolaas Adrianus,* watercolourist, master draughtsman, * 20.8.1925 Vught (Noord-Brabant) – NL ⌑ Scheen II.

Verhoeven, *Petrus,* trellis forger, sculptor, * 26.9.1729 Uden (Noord-Brabant), † 15.4.1816 Uden (Noord-Brabant) – NL ⌑ Scheen II; ThB XXXIV.

Verhoeven, *Seraphin Achille,* still-life painter, * 1847 Tourcoing, † 1905 Dunkerque – F ⌑ Pavière III.2.

Verhoeven-Ball, *Adrien Joseph,* etcher, flower painter, genre painter, * 7.8.1824 Antwerpen, † 24.4.1882 Antwerpen – B, GB ⌑ DPB II; Pavière III.1; ThB XXXIV.

Verhofstadt, *Marcel,* painter, master draughtsman, * 1931 Forest (Brüssel) – B ⌑ DPB II.

Verhoog, *Aat* → **Verhoog,** *Adrianus*

Verhoog, *Adrianus,* painter, master draughtsman, etcher, lithographer, sculptor, architect, * 11.11.1933 Rijswijk (Zuid-Holland) – NL ⌑ Scheen II.

Verhoog, *Johannes* (Verhoogh, Johannes), landscape painter, * 16.9.1798 Rotterdam (Zuid-Holland), † 18.12.1861 Rotterdam (Zuid-Holland) – NL ⌑ Scheen II; ThB XXXIV.

Verhoogh, *Johannes* (Scheen II) → **Verhoog,** *Johannes*

Verhorst, *A. J.* (Scheen II Nachtr.)) → **Verhorst,** *Andreas Jacobus*

Verhorst, *Albertus Willem* (Mak van Waay; Vollmer V) → **Verhorst,** *Arij Albertus Willem*

Verhorst, *André* → **Verhorst,** *Andreas Jacobus*

Verhorst, *Andreas Jacobus* (Verhorst, A. J.), watercolourist, master draughtsman, artisan, medalist, lithographer, designer, * 4.10.1889 Rotterdam (Zuid-Holland), l. before 1970 – NL ⌑ Mak van Waay; Scheen II; Scheen II (Nachtr.); Vollmer V.

Verhorst, *Arij Albertus Willem* (Verhorst, Albertus Willem), painter, * 25.2.1879 Enkhuizen (Noord-Holland), l. before 1970 – NL ⌑ Mak van Waay; Scheen II; Vollmer V.

Verhorst, *Dirck* → **Verhaert,** *Dirck*

Verhoustinskaja, *Natalja* (Verchoustinskaja, Natal'ja Dmitrievna), sculptor, * 25.12.1897 Pjarno (?), l. 1962 – EW ⌑ ChudSSSR II.

Verhout, *Constantyn,* still-life painter, genre painter, f. 1663, l. 1667 – NL ⌑ Bernt III; ThB XXXIV.

Verhuel, *Jakobus,* painter, * about 1682 Utrecht (?) – NL ⌑ ThB XXXIV.

VerHuell, *Alexander Willem Maurits Carel* (Ver Huell, Alexander Willem Maurits Carel; Huell, Alexander Willem Maurits. Carel Ver), master draughtsman, lithographer, etcher, painter, * 7.3.1822 Doesburg (Gelderland), † 28.5.1897 Arnhem (Gelderland) – NL ⌑ Scheen II; ThB XVIII; Waller.

VerHuell, *Quirijn Maurits Rudolph* (Ver Huell, Quirijn Maurits Rudolph; Huell, Quirijn Maurits Rudolph Ver), master draughtsman, lithographer, watercolourist, * 11.9.1787 Zutphen (Gelderland) or Doesburg (Gelderland), † 10.5.1860 Arnhem (Gelderland) – NL ⌑ Scheen II; ThB XVIII; Waller.

Verhuik, *Cornelis* → **Verhuyck,** *Cornelis*

Verhulst, *Charles Pierre,* portrait painter, * 8.8.1774 Antwerpen or Mechelen, † 23.4.1820 Brüssel – B, NL ⌑ DPB II; ThB XXXIV.

Verhulst, *Elias,* flower painter, f. 1599 – NL ⌑ Pavière I; ThB XXXIV.

Verhulst, *Gé* → **Verhulst,** *Gerrit Johannes*

Verhulst, *Gerrit Johannes,* glass painter, fresco painter, mosaicist, * 27.1.1932 Hillegersberg (Zuid-Holland) – NL ⌑ Scheen II.

Verhulst, *Hans* (Vollmer V) → **Verhulst,** *Johannes Petrus Charles*

Verhulst, *Helias* → **Verhulst,** *Elias*

Verhulst, *Johannes Petrus Charles* (Verhulst, Hans), monumental artist, master draughtsman, * about 9.9.1921 Steenbergen (Noord-Brabant), l. before 1970 – NL ⌑ Scheen II; Vollmer V.

Verhulst, *Mayken* → **Bessemers,** *Marie*

Verhulst, *Pierre Antoine,* landscape painter, marine painter, * 5.8.1751 Mechelen, † 21.11.1809 Mechelen – B, NL ⌑ DPB II; ThB XXXIV.

Verhulst, *Pieter van der* → **Hulst,** *Pieter van der (1651)*

Verhulst, *Pieter* (Pavière I; Pavière II) → **Hulst,** *Pieter van der (1651)*

Verhulst, *Pieter van der Floris* → **Hulst,** *Pieter van der (1575)*

Verhulst, *Rombout,* stone sculptor, wood sculptor, ivory carver, * 15.1.1624 Mechelen, † before 27.11.1698 Den Haag – NL ⌑ DA XXXII; ThB XXXIV.

Verhuyck (Maler-Familie) (DPB II) → **Verhuyck,** *Cornelis*

Verhuyck (Maler-Familie) (DPB II) → **Verhuyck,** *Michel*

Verhuyck (Maler-Familie) (DPB II) → **Verhuyck,** *Willem*

Verhuyck, *Cornelis,* painter, * 1648 Rotterdam, † after 1718 Bologna (?) – NL, I ⌑ DPB II; ThB XXXIV.

Verhuyck, *Jan,* painter, * 3.9.1622 Mechelen, † after 1681 – B, NL ⌑ DPB II; ThB XXXIV.

Verhuyck, *Michel,* painter, f. about 1594 – B, NL ⌑ DPB II.

Verhuyck, *Willem,* landscape painter, marine painter, f. before 1619 – B, NL ⌑ DPB II.

Veri, *Franco de* → **Veri,** *Lanfranco de'*

Veri, *Girolamo Galeazzo,* architect, f. 1663 – I ⌑ ThB XXXIV.

Veri, *Lanfranco de',* painter, f. 1400 – I ⌑ ThB XXXIV.

Veri, *Michel Angelo* (Schede Vesme III) → **Veri,** *Michelangiolo*

Veri, *Michelangiolo* (Veri, Michel Angelo), painter, * Turin (?), f. 1672 – I ⌑ Schede Vesme III; ThB XXXIV.

Veri, *Pietro,* architect, painter, * Florenz (?), f. 1600, † 2.8.1611 Rom – I ⌑ ThB XXXIV.

Vériane, *Renée de,* sculptor, f. before 1887 – F ⌑ ThB XXXIV.

Verič, *Jan Georgievič,* sculptor, * 3.3.1912 Fedorovka – RUS ⌑ ChudSSSR II.

Vericat, *Josep María,* painter, * 1954 Uldecona (Tarragona) – E ⌑ Calvo Serraller.

Véricel, master draughtsman, f. 1788 – F ⌑ Audin/Vial II.

Verich, *Josef,* carver, * 1842 – CZ ⌑ Toman II.

Verich, *Vilém,* carver, * 11.3.1851 Turnov – CZ ⌑ Toman II.

Verich, *Vilém Maxm.,* carver, * 15.6.1856 Turnov – CZ ⌑ Toman II.

Véricley, enchaser, engraver, * 1724 or 1725 St-Etienne – F ⌑ Audin/Vial II.

Verico, *Antonio,* reproduction copper engraver, reproduction engraver, * about 1775 Bassano, l. 1822 – I ⌑ Comanducci V; DEB XI; Servolini; ThB XXXIV.

Verien, *Nicolas*, copper engraver, f. 1685, l. 1724(?) – F ⊡ ThB XXXIV.
Verier, *Andrea*, mosaicist, f. 1616 – I ⊡ ThB XXXIV.
Verier, *Joseph* → **Veyrier**, *Joseph* (1813)
Verier, *Michel*, goldsmith, f. 9.12.1616 – F ⊡ Nocq IV.
Verigo, *Anatolij Konstantinovič*, painter, * 12.6.1922 Odessa – UA, RUS ⊡ ChudSSSR II.
Verigy, *de* (ThB XXXIV) → **DeVerigy**
Verin, artist, f. 27.7.1680 – I ⊡ Schede Vesme III.
Vérin, *Jean*, sculptor, f. 1689, l. 1694 – F ⊡ ThB XXXIV.
Veriner, *Václav*, painter, f. 1799 – CZ ⊡ Toman II.
Veringa, *J.* (Waller) → **Veringa**, *Johannes*
Veringa, *Jan* (Scheen II) → **Veringa**, *Johannes*
Veringa, *Johannes* (Veringa, J.; Veringa, Jan), painter, woodcutter, linocut artist, * 19.7.1907 Haarlem (Noord-Holland) – NL ⊡ Mak van Waay; Scheen II; Vollmer V; Waller.
Verini, *Francesco*, silversmith, * 1700 Rom, l. 7.12.1756 – I ⊡ Bulgari I.2.
Verini, *Giovanni*, etcher, painter(?), f. about 1660 – I ⊡ DEB XI; ThB XXXIV.
Verini, *Giovanni Battista*, silversmith, f. 7.12.1756 – I ⊡ Bulgari I.2.
Verini, *P. A.*, flower painter, f. 1833 – GB ⊡ Pavière III.1.
Verini, *Sebastiano*, goldsmith, * about 1667, l. 26.7.1732 – I ⊡ Bulgari I.2.
Verino, *Giovanni* → **Verini**, *Giovanni*
Verins, *Anton de*, painter, f. 1342 – E ⊡ ThB XXXIV.
Veriö, *Armas* → **Veriö**, *Armas Julius*
Veriö, *Armas Julius*, painter, sculptor, * 10.5.1890 Jalasjärvi, l. 1912 – SF ⊡ Nordström.
Veris, *Filippolo de'* (DEB XI) → **Veris da Milano**, *Filippolo de*
Veris, *Franco de'* (DEB XI) → **Veris da Milano**, *Lanfranco de*
Veris, *Jaroslav* (Zamazal, Jaroslav), painter, * 10.7.1900 Vsetín, † 27.10.1983 – CZ, F ⊡ ThB XXXVI; Toman II; Vollmer V.
Veris da Milano, *Filippolo de* (De' Veris, Filippolo; Veris, Filippolo de'), painter, f. 1400, l. 1402 – I ⊡ DA XXXII; DEB XI; PittItalQuattroc.
Veris da Milano, *Lanfranco de* (De' Veris, Franco; Veris, Franco de'), painter, f. 1400 – I ⊡ DA XXXII; DEB XI; PittItalQuattroc.
Vérité, *Henri Emile*, landscape painter, * 1902 Pau, † 1936 – F ⊡ Bénézit; Vollmer V.
Vérité, *Jean-Bapt.*, copper engraver, f. about 1788, l. 1805 – F ⊡ ThB XXXIV.
Verité, *Jean-François*, sculptor, f. 27.10.1752, l. 1764 – F ⊡ Lami 18.Jh. II.
Vérité, *Pascal-Joseph*, architect, * 1844 Le Mans, l. after 1866 – F ⊡ Delaire.
Vérité, *Pierre*, painter, graphic artist, decorator, * 5.6.1900 La Rochelle – F ⊡ Bénézit; Vollmer V.
Vérité, *Pierre-Pascal-Marie-Joseph*, architect, * 1874 Le Mans, l. 1904 – F ⊡ Delaire.
Verité, *Victor*, watercolourist, f. before 1930, l. 1933 – F ⊡ Bauer/Carpentier VI.

Verity, *Charlotte*, painter, * 1954 – GB ⊡ Spalding.
Verity, *Francis Thomas* (DBA; Gray) → **Verity**, *Frank Thomas*
Verity, *Frank* → **Verity**, *Frank Thomas*
Verity, *Frank Thomas* (Verity, Francis Thomas), architect, * 1864 or 1867 Kensington (London), † 14.8.1937 Bournemouth (Dorset) – GB ⊡ DA XXXII; DBA; Dixon/Muthesius; Gray.
Verity, *Thomas*, architect, * 1837, † 5.1891 South Kensington – GB ⊡ DBA; Dixon/Muthesius; ThB XXXIV.
Verius, *Anton de* → **Verins**, *Anton de*
Verivol, *Salvador*, silversmith, f. 1728, l. 1729 – E ⊡ Ráfols III.
Verjaskin, *Aleksandr Georgievič*, painter, * 5.8.1906 Odessa, † 18.3.1962 Odessa – UA ⊡ ChudSSSR II.
Verjus, *Antoni de*, miniature painter, f. 1392 – E ⊡ Ráfols III.
Verjust, *Jacques*, goldsmith, f. 1524, † before 1529 – F ⊡ Audin/Vial II.
Verjux, *Michel*, installation artist, assemblage artist, * 2.6.1956 Chalon-sur-Saône (Saône-et-Loire) – F, D ⊡ Bénézit.
Verkade, *Jan* (Verkade, Wilibrod), fresco painter, * 18.9.1868 Zaandam (Noord-Holland), † 19.7.1946 (Kloster) Beuron – NL ⊡ DA XXXII; Scheen II; Schurr I; ThB XXXIV; Vollmer V.
Verkade, *Kees* → **Verkade**, *Korstiaan*
Verkade, *Korstiaan*, sculptor, * 12.10.1941 Haarlem (Noord-Holland) – NL ⊡ Scheen II.
Verkade, *Wilibrod* (Schurr I) → **Verkade**, *Jan*
Verkaïk, *Cornelis*, master draughtsman, * 15.7.1942 Amsterdam (Noord-Holland) – NL ⊡ Scheen II.
Verkauf, *Willy* → **Verlon**, *André* (1917)
Verker, *Cornelis*, painter, * 17.9.1834 Utrecht (Utrecht), † 13.2.1873 Amsterdam (Noord-Holland) – NL ⊡ Scheen II.
Verker, *H. M. G.* (Mak van Waay; ThB XXXIV; Vollmer V) → **Verkerk**, *Herman Marcus George*
Verkerk, *Herman* → **Verkerk**, *Herman Marcus George*
Verkerk, *Herman Marcus George* (Verkerk, H. M. G.), watercolourist, master draughtsman, * 9.10.1880 Amersfoort (Utrecht), † 2.9.1927 Bussum (Noord-Holland) – NL ⊡ Mak van Waay; Scheen II; ThB XXXIV; Vollmer V.
Verkerk, *Joan*, sculptor, f. 1757, l. 1769 – NL ⊡ ThB XXXIV.
Verkerk, *Pieter*, marbler, f. 1682 – NL ⊡ ThB XXXIV.
Verkerk, *Wilhelmus Johannes*, modeller, * 6.1.1809 Utrecht (Utrecht), l. about 1848 – NL ⊡ Scheen II.
Verkijk, *Johannes Bernardus*, decorative painter, * 17.1.1888 Den Haag (Zuid-Holland), † 4.6.1919 Den Haag (Zuid-Holland) – NL ⊡ Scheen II.
Verkijk, *Wilhelmus Leonardus Christiaan Cornelis*, decorative painter, * 22.9.1894 Den Haag (Zuid-Holland), † 6.3.1918 Den Haag (Zuid-Holland) – NL ⊡ Scheen II.
Verkin, *Nikolaj Ivanovič*, painter, * 16.12.1913 Budo-Monastyrskoye – RUS ⊡ ChudSSSR II.
Verklärer, sculptor, f. 1748 – CH ⊡ ThB XXXIV.
Verkley, *Cor* → **Verkley**, *Cornelis Petrus Willebrodrus*

Verkley, *Cornelis Petrus Willebrodrus*, painter, master draughtsman, * 7.11.1928 Gouda (Zuid-Holland) – NL ⊡ Scheen II.
Verkman, *Lev Jakovlevič*, monumental artist, decorative painter, * 13.3.1924 Moskau – RUS ⊡ ChudSSSR II.
Verkolf, *Cornelis (1860)*, sculptor, * 10.5.1860 Den Haag (Zuid-Holland), † 28.5.1909 Den Haag (Zuid-Holland) – NL ⊡ Scheen II.
Verkolf, *Cornelis (1888)*, sculptor, * 21.1.1888 Den Haag (Zuid-Holland), † about 31.10.1958 Voorburg (Zuid-Holland) – NL ⊡ Scheen II.
Verkolje, *Jan* (Verkolje, Jan (1650); Verkolje, Johannes (1650)), mezzotinter, genre painter, portrait painter, master draughtsman, * 9.2.1650 Amsterdam (Noord-Holland), † before 8.5.1693 Delft (Zuid-Holland) – NL ⊡ Bernt III; Bernt V; DA XXXII; ELU IV; ThB XXXIV; Waller.
Verkolje, *Jan* (1707) → **Verkolje**, *Johannes*
Verkolje, *Johannes* (Waller) → **Verkolje**, *Jan*
Verkolje, *Johannes* (Verkolje, Johannes (1673); Verkolje, Jan (1707)), mezzotinter, etcher, painter, * about 21.4.1683 Delft (Zuid-Holland), † before 21.3.1755 Amsterdam (Noord-Holland) – NL ⊡ Scheen II; Waller.
Verkolje, *Nicolaes* (Verkolje, Nicolaes), painter, mezzotinter, woodcutter, master draughtsman, * 11.4.1673 Delft (Zuid-Holland), † 21.1.1746 Amsterdam – NL ⊡ Bernt III; DA XXXII; ThB XXXIV; Waller.
Verkolje, *Nicolaes* (Bernt III) → **Verkolje**, *Nicolaas*
Verkolye, *Johannes* → **Verkolje**, *Jan*
Verkoren, *Lucas*, painter, master draughtsman, * 10.5.1888 Leiden (Zuid-Holland), † 19.12.1955 Schoorl (Noord-Holland) – NL ⊡ Mak van Waay; Scheen II; Vollmer V.
Verkouille, *Emile* (DPB II) → **Verlat**, *Charles*
Verkouille, *Emile*, painter, * 23.3.1864 Oostende, † 16.10.1927 Oostende – B ⊡ DPB II; Jakovsky.
Verkroost, *Anthony*, painter, master draughtsman, * 15.10.1936 Rijswijk (Zuid-Holland) – NL ⊡ Scheen II.
Verkroost, *Ton* → **Verkroost**, *Anthony*
Verkrüssen, *Anton* → **Verkruitzen**, *Anton*
Verkruicen, *Anton* → **Verkruitzen**, *Anton*
Verkruijlen, *Maximiliaan* → **Verkruijlen**, *Maximiliaan Alexander Antoine Marie*
Verkruijlen, *Maximiliaan Alexander Antoine Marie*, painter, * 24.3.1867 's-Hertogenbosch (Noord-Brabant), † 14.5.1942 Rotterdam (Zuid-Holland) – NL ⊡ Scheen II.
Verkruijsen, *Henri Cornelis*, artist, * 11.8.1886 Haarlem (Noord-Holland), † 7.3.1955 Den Haag (Zuid-Holland) – NL ⊡ Scheen II.
Verkruitzen, *Anton*, painter, f. 1675, † after 1720 – D ⊡ ThB XXXIV.
Verkruys, *Jan*, architect, f. 1722, l. 1727 – B, NL ⊡ ThB XXXIV.
Verkruys, *Theodor* (Vercruys, Theodor), reproduction engraver, copper engraver, master draughtsman, f. about 1707, † 1739 – I, NL ⊡ ThB XXXIV; Waller.

Verkuijlen, *Franciscus Jacobus Maria*, painter, master draughtsman, etcher, * 25.5.1863 Rotterdam (Zuid-Holland), l. before 1970 – NL, F, B ⌑ Scheen II (Nachtr.).

Verkuijlen, *Frans* → **Verkuijlen**, *Franciscus Jacobus Maria*

Verla, *Francesco*, painter, * 1470(?) or 1475(?) Vicenza(?), † before 1521 or 1521 or 1522 Rovereto – I ⌑ DEB XI; PittItalCinqec; ThB XXXIV.

Verlage, *Bernhard*, caricaturist, graphic artist, painter, * 1942 – D ⌑ Flemig.

Verlaine, *Paul*, master draughtsman, * 30.3.1844 Metz, † 8.1.1896 Paris – F ⌑ ThB XXXIV.

Verlat, *Charles* (Verkouille, Emile), etcher, history painter, * 24.11.1824 Antwerpen, † 23.10.1890 Antwerpen – B, F, D ⌑ DA XXXII; DPB II; ELU IV; Schurr VI; ThB XXXIV.

Verlat, *Karel* → **Verlat**, *Charles*

Verle, *Bedřich de* (Toman II) → **Verle**, *Heinrich von*

Verle, *Heinrich von* (Verle, Bedřich de), painter, f. 1686 – CZ ⌑ ThB XXXIV; Toman II.

Verlee, *Elbertus*, goldsmith, f. 1701 – NL ⌑ ThB XXXIV.

Verleger, *Charles Frederick*, artist, carver, f. 1851, l. 1860 – USA ⌑ Groce/Wallace.

Verleger, *Heinrich*, painter, * 10.7.1914 Gütersloh – F ⌑ Vollmer V.

Verlegh, *Wilhemus Hendricus Johannes*, landscape painter, * 2.4.1818 Breda (Noord-Brabant), † 11.9.1865 Breda (Noord-Brabant) – NL ⌑ Scheen II.

Verlengia, *Franc. Saverio*, architect, * 1677 Lamo dei Peligni (Chieti), † 1781 – I ⌑ ThB XXXIV.

Verlet, *Raoul* (Kjellberg Bronzes) → **Verlet**, *Raoul Charles*

Verlet, *Raoul Charles* (Verlet, Raoul), sculptor, * 7.9.1857 Angoulême, † 12.1923 Paris – F ⌑ Edouard-Joseph III; Kjellberg Bronzes; ThB XXXIV.

Verlet, *Raúl Carlos*, sculptor, * 1857 Angoulême(?), † 1923 Frankreich – F ⌑ EAAm III; Ortega Ricaurte.

Verleur, *Andries*, landscape painter, master draughtsman, decorative painter, * 29.6.1876 Amsterdam (Noord-Holland), † 18.12.1953 Amersfoort (Utrecht) – NL ⌑ Mak van Waay; Scheen II; ThB XXXIV.

Verlicchi, *Francesco*, painter(?), * 8.5.1915 Fusignano – I ⌑ Comanducci V.

Verliger, *Charles Frederick* → **Verleger**, *Charles Frederick*

Verlin (Maler-Familie) (ThB XXXIV) → **Verlin**, *Cristiano Matteo*

Verlin (Maler-Familie) (ThB XXXIV) → **Verlin**, *Giovanni Adamo*

Verlin (Maler-Familie) (ThB XXXIV) → **Verlin**, *Pietro Paolo*

Verlin (Maler-Familie) (ThB XXXIV) → **Verlin**, *Venceslao*

Verlin (Verlin (Mademoiselle)), painter(?), f. 1823 – B ⌑ DPB II.

Verlin, *Cristiano Matteo* (Wehrlin, Cristian; Wehrlin, Cristiano), animal painter, f. 1756, l. 1774 – I ⌑ DEB XI; PittItalSettec; Schede Vesme III; ThB XXXIV.

Verlin, *Giovanni Adamo* (Wehrlin, Giovanni Adamo), painter, restorer, * Nürnberg, f. 1741, † 26.12.1776 Turin – I, A, D ⌑ DEB XI; Schede Vesme III; ThB XXXIV.

Verlin, *Pietro Paolo* (Wehrlin, Pietro Paolo), painter, restorer, f. 1773, † 1810 Turin – I ⌑ Schede Vesme III; ThB XXXIV.

Verlin, *Venceslao* (Wehrlin, Venceslao), painter, * 1740 or 1746(?) Turin, † 1780 Florenz – I ⌑ DEB XI; Schede Vesme III; ThB XXXIV.

Verlinde, *Abraham van der*, painter, f. 1627, † before 1659 – NL ⌑ ThB XXXIV.

Verlinde, *Claude*, painter, master draughtsman, engraver, * 24.6.1927 Paris – F ⌑ Bénézit.

Verlinde, *Peter Anton* (Verlinde, Pierre Antoine Augustin), painter, * 20.1.1801 Bergues (Nord), † 29.3.1877 Antwerpen – B, NL ⌑ DPB II; ThB XXXIV.

Verlinde, *Pierre Antoine Augustin* (DPB II) → **Verlinde**, *Peter Anton*

Verlinden, *Abraham van der* → **Verlinde**, *Abraham van der*

Verlinden, *Pieter Simon*, painter, * before 1665 Mechelen(?), † Mechelen(?), l. 1725 – B ⌑ DPB II; ThB XXXIV.

Verling, ornamental sculptor, restorer, * 1824 Straßburg, † 11.1.1904 Straßburg – F ⌑ ThB XXXIV.

Verlint, *Hendrik*, lithographer, master draughtsman, * 23.11.1846 Leiden (Zuid-Holland), † 17.11.1918 Leiden (Zuid-Holland) – NL ⌑ Scheen II; Waller.

Verlockij, *Efim Abramovič*, graphic artist, * 25.9.1918 Dobrinka – RUS ⌑ ChudSSSR II.

Verloet, *Frans* → **Vervloet**, *Frans*

Verlohren, *Wilhelm Traugott*, architect, etcher, * before 31.3.1754 Dresden, † 15.10.1813 Dresden – D ⌑ ThB XXXIV.

Verlon, *André (1917)*, painter, graphic artist, * 6.3.1917 Zürich – CH, A ⌑ Fuchs Maler 20.Jh. IV.

Verlon, *André (1927)* (Verlon, André), painter, collagist, * 20.4.1927 Beirut or Marseille – F ⌑ Vollmer VI.

Verloy → **Loo**, *François van* (1607)

Verlshauser, *Heinrich* → **Ferlhause**, *Heinrich*

Verluise, *Frédéric-Alexandre*, architect, * 1870 Vincennes, l. after 1898 – F, VN ⌑ Delaire.

Verly, *François*, architect, watercolourist, decorator, * 9.3.1760 Lille, † 22.8.1822 or 24.8.1822 St-Saulve – F, B ⌑ DA XXXII; Marchal/Wintrebert; ThB XXXIV.

Verly, *Jacqueline*, painter, illustrator, lithographer, * Mulhouse (Elsaß), f. 1930 – F ⌑ Bauer/Carpentier VI.

Verly, *Melchior*, sculptor, f. 1741, l. 1745 – F, NL ⌑ ThB XXXIV.

Verlyck, *Georges-Louis*, architect, * 1863 Paris, l. after 1882 – F ⌑ Delaire.

Vermaas, *J.* (Brewington) → **Vermaas**, *Jacob*

Vermaas, *Jacob* (Vermaas, J.), marine painter, * 1834 Den Haag (Zuid-Holland), † 1879(?) or after 1882 – NL ⌑ Brewington; Scheen II.

Vermaasen, *Johannes* (ThB XXXIV) → **Vermazen**, *Johannes*

Vermaat, *Jan* → **Vermaat**, *Jan Jacob*

Vermaat, *Jan Jacob*, painter, monumental artist, * 21.5.1939 Naaldwijk (Zuid-Holland) – NL ⌑ Scheen II.

Vermaeren, *Heinrich*, jeweller, f. 1591 – D ⌑ Zülch.

Verman, *Henry (1)* → **Vermay**, *Henry (1547)*

Vermand, *Léon*, porcelain painter, f. 1852 – F ⌑ Neuwirth II.

Vermandé, engraver, † before 1853 – F ⌑ Audin/Vial II.

Vermande, *Louise Wilhelmina* (Vermande, W.), painter, master draughtsman, * about 18.9.1910 Medan (Sumatra), l. 1948 – NL ⌑ Mak van Waay; Scheen II.

Vermande, *W.* (Mak van Waay) → **Vermande**, *Louise Wilhelmina*

Vermandere, *Pieter* → **Mandere**, *Pieter van der*

Vermanen, *Asti*, landscape painter, etcher, * 1.8.1892 or 1.9.1892 Rymättylä, † 25.2.1949 Hyvinkää – SF ⌑ Koroma; Kuvataiteilijat; Nordström; Paischeff; Vollmer V.

Vermann, *Pierre*, master draughtsman, f. 1810, l. 1834 – F ⌑ Audin/Vial II.

Vermansat, *Jean*, painter, f. 1739 – F ⌑ Audin/Vial II.

Vermanssat, *Jean* → **Vermansat**, *Jean*

Vermare, *André* (Edouard-Joseph III) → **Vermare**, *André César*

Vermare, *André César* (Vermare, André), sculptor, * 27.11.1869 Lyon, † 7.8.1949 Ile-de-Bréhat – F, CDN ⌑ Edouard-Joseph III; Karel; Kjellberg Bronzes; ThB XXXIV.

Vermare, *Pierre*, sculptor, * 3.1835 Légny (Rhône), † 1906 Lyon – F ⌑ Edouard-Joseph III.

Vermare, *Victor*, sculptor, * 27.11.1842 Sarcey, † 1890 – F ⌑ Audin/Vial II.

Vermaten, *Pieter*, bell founder, f. 1697, l. 1705(?) – NL ⌑ ThB XXXIV.

Vermaud, porcelain painter, flower painter, f. about 1847 – F ⌑ Neuwirth II.

Vermay, *Henry (1547)* (Vermay, Henry (1)), painter, f. 1547, l. 1571 – F ⌑ ThB XXXIV.

Vermay, *Jan Cornelisz.(?)* → **Vermeyen**, *Jan Cornelisz.*

Vermay, *Jean-Baptiste* (Vermay, Juan Bautista), history painter, sculptor, * 1786 Tournay, † 30.3.1833 Havanna – F, C ⌑ Cien años XI; EAAm III; ThB XXXIV.

Vermay, *Juan Bautista* (Cien años XI) → **Vermay**, *Jean-Baptiste*

Vermayen, *Hans* → **Vermeyen**, *Hans*

Vermayen, *Johan* → **Vermeyen**, *Hans*

Vermazen, *Johannes* (Vermaasen, Johannes), landscape painter, portrait painter, * 1763 or 11.7.1753 Den Haag (Zuid-Holland), l. 1779 – NL ⌑ Scheen II; ThB XXXIV.

Verme, *Angelo Dal*, architectural engraver, painter, architectural draughtsman, * 1748 Fidenza, † 1824 – I ⌑ ThB XXXIV.

Vermeer (Maler-Familie) (ThB XXXIV) → **Meer**, *Johannis van der* (1694)

Vermeer (Maler-Familie) (ThB XXXIV) → **Vermeer**, *Jan* (1598)

Vermeer (Maler-Familie) (ThB XXXIV) → **Vermeer**, *Jan* (1600)

Vermeer (Maler-Familie) (ThB XXXIV) → **Vermeer**, *Jan* (1628)

Vermeer (Maler-Familie) (ThB XXXIV) → **Vermeer**, *Jan* (1632)

Vermeer, *Arie*, painter, master draughtsman, linocut artist, * 29.5.1924 Krimpen aan den IJssel (Zuid-Holland) – NL ⌑ Scheen II.

Vermeer, *Barent* (Meer, Barend van der), still-life painter, * before 20.3.1659 or 1659 Haarlem, † 1690 or 1702 or before 1702 – NL ⌑ Bernt III; ELU IV; Pavière I; ThB XXXIV.

Vermeer, *Isaak* → **Vermeer,** *Izack* (1635)
Vermeer, *Isack* → **Vermeer,** *Izack* (1635)
Vermeer, *Izack (1635)*, painter, * before 19.9.1635 Haarlem, † after 1665 or after 1702 – NL ⌑ ThB XXXIV.
Vermeer, *Jacobus Pieter*, architect, * 26.2.1892 Leidschendam, l. before 1961 – NL ⌑ Vollmer V.
Vermeer, *Jan* → **Vermeer,** *Johannes*
Vermeer, *Jan (1598)*, painter, * Ham (Flandern) or Dendermonde (?), f. 13.9.1598, l. 20.11.1632 – NL ⌑ ThB XXXIV.
Vermeer, *Jan (1600)*, landscape painter (?), * 1600 or 1601 Haarlem, † 2.1670 Haarlem – NL ⌑ ThB XXXIV.
Vermeer, *Jan (1628)* (Vermeer van Haarlem, Jan (1628)), landscape painter, * before 22.10.1628 Haarlem, † before 25.8.1691 Haarlem – NL ⌑ Bernt III; DA XXXII; ThB XXXIV.
Vermeer, *Jan (1656)* (Vermeer van Haarlem, Jan (1656); Meer de Jonge, Jan van der), landscape painter, animal painter, master draughtsman, etcher, watercolourist, * before 29.11.1656 Haarlem, † 28.5.1705 Haarlem – NL ⌑ Bernt III; Bernt V; DA XXXII; ThB XXXIV; Waller.
Vermeer, *Jan (1779)*, copper engraver, f. 1779 – NL ⌑ ThB XXXIV.
Vermeer, *Joannis* → **Vermeer,** *Johannes*
Vermeer, *Johan* (der Jüngere) → **Vermeer,** *Jan* (1656)
Vermeer, *Johannes* → **Vermeer,** *Jan* (1628)
Vermeer, *Johannes* (Vermeer van Delft, Johannes), fruit painter, * before 31.10.1632 Delft, † before 15.12.1675 or before 16.12.1675 Delft – NL ⌑ DA XXXII; ELU IV; Pavière I; ThB XXXIV.
Vermeer, *Johannes* (der Jüngere) → **Vermeer,** *Jan* (1656)
Vermeer, *Johannis* → **Vermeer,** *Jan* (1628)
Vermeer, *Johannis* → **Vermeer,** *Johannes*
Vermeer, *L.*, painter (?), f. before 1906 – NL ⌑ ThB XXXIV.
Vermeer, *Rob* → **Vermeer,** *Robert Rudolf Emile*
Vermeer, *Rob* → **Vermeer,** *Robertus Henricus*
Vermeer, *Robert Rudolf Emile*, watercolourist, master draughtsman, * 17.4.1946 Breda (Noord-Brabant) – NL ⌑ Scheen II.
Vermeer, *Robertus Henricus*, master draughtsman, etcher, lithographer, * 29.5.1937 Tilburg (Noord-Brabant) – NL ⌑ Scheen II.
Vermeer van Delft, *Johannes* (ELU IV) → **Vermeer,** *Johannes*
Vermeer van Haarlem, *Jan* (1) (Bernt III; DA XXXII) → **Vermeer,** *Jan* (1628)
Vermeer van Haarlem, *Jan* (1656) (Bernt III; Bernt V; DA XXXII) → **Vermeer,** *Jan* (1656)
Vermeer van Haarlem, *Jan* (der Ältere) → **Vermeer,** *Jan* (1628)
Vermeer van Haarlem, *Jan* (der Jüngere) → **Vermeer,** *Jan* (1656)
Vermeer van Haarlem, *Johann* → **Vermeer,** *Jan* (1656)
Vermeer van Haarlem, *Johannes* → **Vermeer,** *Jan* (1628)
Vermeer de Jonge, *Jan van der* → **Vermeer,** *Jan* (1656)
Vermeer v. Utrecht, *J.* → **Vermeer,** *Jan* (1628)

Vermeere, *A.*, artist, f. 1842 – NL ⌑ Scheen II (Nachtr.).
Vermeere, *J. B.* → **Van der Meer,** *Johann*
Vermeere, *J. B.* → **Vermeer,** *Jan* (1628)
Vermeere, *Jan* → **Vermeer,** *Jan* (1598)
Vermeeren, *Bartholomeus Hendrikus*, painter, master draughtsman, * 20.1.1910 Teteringen (Noord-Brabant), † 24.1.1967 Breda (Noord-Brabant) – NL ⌑ Scheen II.
Vermeeren, *Bert* → **Vermeeren,** *Bartholomeus Hendrikus*
Vermeeren, *Hermann* → **Vermeiren,** *Hermann*
Vermeeren, *Jean van der* → **Meeren,** *Jean van der* (1474)
Vermeeren, *Karel* (Vollmer V) → **Vermeeren,** *Karel Johannes Franciscus Maria*
Vermeeren, *Karel Joh. Franc. Maria* (Mak van Waay) → **Vermeeren,** *Karel Johannes Franciscus Maria*
Vermeeren, *Karel Johannes Franciscus Maria* (Vermeeren, Karel Joh. Franc. Maria; Vermeeren, Karel), watercolourist, master draughtsman, lithographer, woodcutter, * 1.2.1912 Eindhoven (Noord-Brabant) – NL ⌑ Mak van Waay; Scheen II; Vollmer V.
Vermeersch, *Ambros* (Vermeersch, Ivo Ambros; Vermeersch, Yvon-Ambroos), architectural painter, * 1809 or 9.1.1810 Maldeghem, † 24.5.1852 München – B, D ⌑ DPB II; Münchner Maler IV; ThB XXXIV.
Vermeersch, *Ivo* → **Vermeersch,** *Ambros*
Vermeersch, *Ivo Ambros* (Münchner Maler IV) → **Vermeersch,** *Ambros*
Vermeersch, *José*, ceramist, painter, * 6.11.1922 Bissegem – B ⌑ DA XXXII; DPB II.
Vermeersch, *Joseph* → **Vermeersch,** *Ambros*
Vermeersch, *Rik*, painter, sculptor, * 1949 Kortrijk – B ⌑ DPB II.
Vermeersch, *Willy*, painter, * 1922 Heverlee (Löwen) – B ⌑ DPB II.
Vermeersch, *Yvon-Ambroos* (DPB II) → **Vermeersch,** *Ambros*
Vermehren, *E.* → **Vermehren,** *Frederik*
Vermehren, *Frederik* (Vermehren, Johan Frederik Nicolai), painter, * 12.5.1823 Ringsted, † 10.1.1910 Kopenhagen – DK ⌑ DA XXXII; ThB XXXIV.
Vermehren, *Frits* → **Vermehren,** *Frederik*
Vermehren, *Gustaf*, genre painter, * 28.12.1863 Kopenhagen, † 2.9.1931 Hvalsø – DK ⌑ ThB XXXIV; Vollmer V.
Vermehren, *Joh. Frederik Nikolai* → **Vermehren,** *Frederik*
Vermehren, *Johan Frederik Nicolai* (DA XXXII) → **Vermehren,** *Frederik*
Vermehren, *Otto*, portrait painter, * 1859 (?) Güstrow – D ⌑ Münchner Maler IV; ThB XXXIV.
Vermehren, *Sophus*, figure painter, portrait painter, * 28.8.1866 Kopenhagen, † 25.3.1950 Kopenhagen – DK ⌑ ThB XXXIV; Vollmer V.
Vermehren, *Yelva* (Vermehren, Yelva Petrea Sophie), flower painter, * 13.2.1878 Helsingborg, l. before 1961 – DK, S ⌑ SvKL V; Vollmer V.
Vermehren, *Yelva Petrea Sophie* (SvKL V) → **Vermehren,** *Yelva*
Vermeiden, *Cornelis*, watercolourist, master draughtsman, * about 28.7.1928 Schiedam (Zuid-Holland), l. before 1970 – NL ⌑ Scheen II.

Vermeiden, *Hans* → **Vermeyen,** *Hans*
Vermeiden, *Johan* → **Vermeyen,** *Hans*
Vermeij, painter, f. 1650 – NL ⌑ ThB XXXIV.
Vermeil, *Gayetan*, painter, * Messina, f. 1689, † about 1721 Toulon – F ⌑ Alauzen; ThB XXXIV.
Vermeil, *Ignace*, painter, * Italien, f. 1691, l. 1695 – F ⌑ Alauzen.
Vermeil, *Pierre*, painter, f. 1686, l. 1698 – F ⌑ Alauzen.
Vermeil, *Pierre Ignace*, sculptor, * 1692 Toulon, l. 1730 – F ⌑ Alauzen.
Vermeille, *Patrice*, painter, engraver, * 29.9.1937 Nancy (Meurthe-et-Moselle) – F ⌑ Bénézit.
Vermeir, *A.* (Vollmer V) → **Vermeir,** *Alfons*
Vermeir, *Alfons* (Vermeir, A.), landscape painter, * 1905 Baasrode – B ⌑ DPB II; Vollmer V.
Vermeire, *Adolf*, painter, designer, puppet designer, artisan, photographer, sculptor, * 22.10.1916 Huizen (Noord-Holland) – NL ⌑ Scheen II.
Vermeire, *Don* → **Vermeire,** *Adolf*
Vermeire, *Jules* (ThB XXXIV; Vollmer V) → **Vermeire,** *Jules Seraphien*
Vermeire, *Jules Seraphien* (Vermeire, Jules), sculptor, carver, * 6.7.1885 Wetteren (Oost-Vlaanderen), l. before 1970 – NL ⌑ Scheen II; ThB XXXIV; Vollmer V.
Vermeire, *Paul*, painter, master draughtsman, sculptor, * 1928 Oostende, † 1974 – B ⌑ DPB II.
Vermeiren, *Hermann*, tapestry craftsman, * about 1544, l. 1598 – E, B, NL ⌑ ThB XXXIV.
Vermeiren, *Michel*, engraver, * 21.1.1842 Antwerpen – B ⌑ ThB XXXIV.
Vermeiren, *Michiel*, painter, screen printer, * 1948 Gent – B ⌑ DPB II.
Vermeixo, *Andrea*, architect, f. 1594, † 12.1643 Syrakus – I ⌑ DA XXXII.
Vermejo, *Bartolomé* → **Bermejo,** *Bartolomé*
Vermel', *Marija Samuilovna*, designer, * 15.4.1922 Moskau – RUS ⌑ ChudSSSR II.
Vermel', *Vitalij Solomonovič*, graphic artist, stage set designer, * 19.10.1897 Moskau, l. 1956 – RUS ⌑ ChudSSSR II.
Vermell, *Luis* (Vermell y Busquets, Luís; Vermell Busquets, Lluís), sculptor, painter, * 1814 Barcelona or San Cugat del Vallés, † 1868 Barcelona – E, P, I, F ⌑ Cien años XI; Pamplona V; Ráfols III; ThB XXXIV.
Vermell Busquets, *Lluís* (Ráfols III, 1954) → **Vermell,** *Luis*
Vermell y Busquets, *Luís* (Cien años XI; Pamplona V) → **Vermell,** *Luis*
Vermelle, *Gayetan* → **Vermeil,** *Gayetan*
Vermelle, *Ignace* → **Vermeil,** *Ignace*
Vermelle, *Pierre* → **Vermeil,** *Pierre*
Vermeren-Coché (Veuve), porcelain painter (?), f. before 1894 – B ⌑ Neuwirth II.
Vermes, *Madelaine*, ceramist, * 15.9.1915 – USA, H ⌑ EAAm III.
Vermesse, *Dominik* → **Bernet,** *Dominik*
Vermette, *Claude*, ceramist, * 1921 (?) – CDN ⌑ Vollmer V.
Vermeulen, *Abraham Adrianus*, painter, photographer, * 18.10.1817 Utrecht (Utrecht), l. 1874 – NL ⌑ Scheen II.
Vermeulen, *Adrien* → **Vermeulen,** *Andries* (1763)

Vermeulen, *An* → **Vermeulen,** *Anna Josephine*

Vermeulen, *André* → **Vermeulen,** *Andreas Franciscus Josephus*

Vermeulen, *Andreas Franciscus* (Scheen II) → **Vermeulen,** *Andreas Franciscus Josephus*

Vermeulen, *Andreas Franciscus Josephus* (Vermeulen, Andreas Franciscus), painter, master draughtsman, lithographer, engraver of maps and charts, * about 21.12.1821 or 20.12.1821 Lillo (Antwerpen), † 8.1.1884 Nieuw Vossemeer (Noord-Brabant) – NL ▭ Scheen II; Waller.

Vermeulen, *Andries (1601)*, ebony artist, f. 1601 – NL ▭ ThB XXXIV.

Vermeulen, *Andries (1763)* (Vermeulen, Andries), landscape painter, marine painter, master draughtsman, * 23.3.1763 Dordrecht (Zuid-Holland), † 6.7.1814 Amsterdam (Noord-Holland) – NL ▭ Scheen II; ThB XXXIV.

Vermeulen, *Andries Philippus*, master draughtsman, modeller, potter, * 14.12.1901 Arnhem (Gelderland) – NL ▭ Scheen II.

Vermeulen, *Anna Josephine*, painter, master draughtsman, * 5.5.1928 Den Haag (Zuid-Holland) – NL ▭ Scheen II.

Vermeulen, *Antoine*, painter, f. about 1509 – B, NL ▭ ThB XXXIV.

Vermeulen, *Charles Joseph*, goldsmith, f. 1756 – B, NL ▭ ThB XXXIV.

Vermeulen, *Cora* → **Vermeulen,** *Cornelia Johanna*

Vermeulen, *Cornelia Johanna*, master draughtsman, modeller, * 30.10.1914 Leiden (Zuid-Holland) – NL ▭ Scheen II.

Vermeulen, *Cornelis (1642)*, portrait painter, still-life painter, landscape painter, * 1642 Dordrecht, † before 5.1.1691 or before 5.1.1692 Stockholm – S, NL ▭ SvKL V; ThB XXXIV.

Vermeulen, *Cornelis (1644)*, copper engraver, * about 1644 Antwerpen, † about 1708 or 1709 Antwerpen – B, NL ▭ ThB XXXIV.

Vermeulen, *Cornelis (1732)* (Vermeulen, Cornelis), landscape painter, copyist, * about 1732 Dordrecht (Zuid-Holland), † 1813 Dordrecht (Zuid-Holland) – NL ▭ Scheen II; ThB XXXIV.

Vermeulen, *Cornelis Symonsz*, painter, f. 1644, † before 1.1654 – NL ▭ ThB XXXIV.

Vermeulen, *Dirk* → **Vermeulen,** *Dirk Martinus*

Vermeulen, *Dirk Martinus*, painter, * 2.6.1940 Zwanenburg – CDN, NL ▭ Ontario artists.

Vermeulen, *Dries* → **Vermeulen,** *Andries Philippus*

Vermeulen, *Gerard*, miniature painter, f. 1622, l. 1653 – B, NL ▭ ThB XXXIV.

Vermeulen, *H.*, linocut artist, master draughtsman, f. 1927 – NL ▭ Waller.

Vermeulen, *Hendrica Maria Hubertina*, painter, * 19.7.1817 's-Hertogenbosch (Noord-Brabant), † 25.3.1883 's-Hertogenbosch (Noord-Brabant) – NL ▭ Scheen II.

Vermeulen, *J.*, battle painter, f. 1601 – NL ▭ ThB XXXIV.

Vermeulen, *Jaak* (DPB II) → **Vermeulen,** *Jacques*

Vermeulen, *Jacob* → **Vermoelen,** *Jacob Xaver*

Vermeulen, *Jacques* (Vermeulen, Jaak), pastellist, watercolourist, engraver, * 1923 Loches (Indre-et-Loire) – F, B ▭ Bénézit; DPB II.

Vermeulen, *Jan*, still-life painter, f. 1634, l. 1674 – NL ▭ Bernt III; Pavière I; ThB XXXIV.

Vermeulen, *Jan Teunisz.* → **Vermolen,** *Jan Teunisz.*

Vermeulen, *Jan Tonisz.* → **Vermolen,** *Jan Teunisz.*

Vermeulen, *Johannes* → **Vermeulen,** *Jan*

Vermeulen, *Johannes*, painter, † before 29.5.1653 – NL ▭ ThB XXXIV.

Vermeulen, *Lize*, master draughtsman, watercolourist, etcher, artisan, * 15.9.1946 Rotterdam (Zuid-Holland) – NL ▭ Scheen II.

Vermeulen, *Marinus Cornelis Thomas*, painter, master draughtsman, * 19.1.1868 Tilburg (Noord-Brabant), † 26.3.1941 Amsterdam (Noord-Holland) – NL ▭ Scheen II.

Vermeulen, *Noël*, painter, * 1917 Gent, † 1989 Brüssel – B ▭ DPB II.

Vermeulen, *Petran* (Vollmer V) → **Vermeulen,** *Petrus Hubertus Antonius Maria*

Vermeulen, *Petrus Hubertus Antonius Maria* (Vermeulen, Petran), painter, master draughtsman, * 1.7.1915 Venray (Limburg) – NL ▭ Scheen II; Vollmer V.

Vermeulen, *Petrus Johannes Antonius*, watercolourist, master draughtsman, * 4.7.1908 Nijmegen (Gelderland) – NL ▭ Scheen II.

Vermeulen, *Piet* → **Vermeulen,** *Petrus Johannes Antonius*

Vermeulen, *Steven van der* → **Meulen,** *Steven van der*

Vermexio, *Giovanni*, architect, f. 1621, l. 12.1637 – I ▭ ThB XXXIV.

Vermey, *Jan Cornelisz.* → **Vermeyen,** *Jan Cornelisz.*

Vermey, *Margaretha Joanna*, watercolourist, master draughtsman, * before 2.2.1804 Leiden (Zuid-Holland)(?), † 3.8.1856 Apeldoorn (Gelderland) – NL ▭ Scheen II.

Vermeyen, *Hans* (Vermeyn, Jan; Vermeyen, Johan), painter, goldsmith, wax sculptor, * Brüssel, f. 1588, † before 15.10.1606 – CZ, NL, D, A ▭ ThB XXXIV; Toman II; Zülch.

Vermeyen, *Jan Cornelis* (DPB II) → **Vermeyen,** *Jan Cornelisz.*

Vermeyen, *Jan Cornelisz.* (Vermeyen, Jan Cornelis), painter, etcher, master draughtsman, * about 1500 Beverwijk, † 1559 Brüssel – B, NL, F, D, A ▭ DA XXXII; DPB II; ELU IV; ThB XXXIV; Waller.

Vermeyen, *Johan* (Zülch) → **Vermeyen,** *Hans*

Vermeylen, *Alphonse*, genre painter, painter of interiors, figure painter, landscape painter, * 1882 Borgerhout, † 1939 Antwerpen – B ▭ DPB II.

Vermeylen, *Frans*, sculptor, * 24.5.1824 Werchter (Löwen), † 27.7.1888 Löwen – B, NL ▭ ThB XXXIV.

Vermeylen, *Franz*, sculptor, * 25.11.1857 Löwen, † 1922 – B, NL ▭ ThB XXXIV.

Vermeylen, *Jan Frans* → **Vermeylen,** *Frans*

Vermeylen, *Michel*, landscape painter, f. 1801 – B ▭ DPB II.

Vermeyn, *Jan* (Toman II) → **Vermeyen,** *Hans*

Vermi, *Arturo*, painter, * 26.3.1928 Bergamo – I ▭ DEB XI.

Vermi, *Johan*, bell founder, f. 1693 – NL ▭ ThB XXXIV.

Vermiglio, *Giuseppe*, painter, * about 1585 or 1587 Alessandria or Turin, † after 1635 – I ▭ DEB XI; PittItalSeic; Schede Vesme III; ThB XXXIV.

Vermij, *Harry*, artist, * 5.12.1924 Den Haag (Zuid-Holland) – NL ▭ Scheen II.

Vermij, *Max Otto*, painter, instrument maker, * 27.2.1914 Berlin, † 27.11.1956 Den Haag (Zuid-Holland) – NL ▭ Scheen II.

Vermijne, *J.* (Mak van Waay; ThB XXXIV) → **Vermijne,** *Johanna Louise Antoinette*

Vermijne, *Johanna* (Vollmer V) → **Vermijne,** *Johanna Louise Antoinette*

Vermijne, *Johanna Louise Antoinette* (Vermijne, J.; Vermijne, Johanna), painter, master draughtsman, woodcutter, * 30.4.1886 Den Haag (Zuid-Holland), † 1.6.1966 Ede (Gelderland) – NL ▭ Mak van Waay; Scheen II; ThB XXXIV; Vollmer V; Waller.

Vermilius, *Joseph* → **Vermiglio,** *Giuseppe*

Vermillet, *Claude-Antoine*, goldsmith, f. 1724, l. 1736 – F ▭ Brune.

Vermillet, *Jean-Jacques*, goldsmith, f. 22.7.1739 – F ▭ Brune.

Vermillion, *Jean-Bapt.*, knitter, f. 1723, l. 1726 – B, NL ▭ ThB XXXIV.

Vermilye, *Anna Josephine*, painter, graphic artist, * Mount Vernon (New York), † 3.6.1940 Westfield (New Jersey) – USA ▭ Falk.

Vermind, *N. E.* → **Tomson,** *Arthur*

Vermiševa-Kilasonidze, *Nina Michajlovna*, stage set designer, filmmaker, * 20.6.1908 Tbilisi – GE ▭ ChudSSSR I.

Vermoelen, *Jacob Xaver* (Vermollen, Jacob X.; Vermoelen, Jacob Xavier), still-life painter, * about 1714 Antwerpen, † 3.3.1784 Rom – B, I ▭ DPB II; Pavière II; ThB XXXIV.

Vermoelen, *Jacob Xavier* (DPB II) → **Vermoelen,** *Jacob Xaver*

Vermoelen, *Jan Teunisz.* → **Vermolen,** *Jan Teunisz.*

Vermoelen, *Jan Tonisz.* → **Vermolen,** *Jan Teunisz.*

Vermogen, *Wilhelm* → **Vernucken,** *Wilhelm*

Vermolen, *Hans* → **Vermolen,** *Johannes Antonius*

Vermolen, *Hans Theodoor François*, restorer, * 26.9.1943 Leiden (Zuid-Holland) – NL ▭ Scheen II.

Vermolen, *Jan Teunisz.*, painter, f. 1601 – NL ▭ ThB XXXIV.

Vermolen, *Jan Tonisz.* → **Vermolen,** *Jan Teunisz.*

Vermolen, *Johannes Antonius*, restorer, watercolourist, master draughtsman, * 16.5.1913 Amsterdam (Noord-Holland) – NL ▭ Scheen II.

Vermollen, *Jacob X.* (Pavière II) → **Vermoelen,** *Jacob Xaver*

Vermond, *Géraud*, goldsmith, f. 1623, l. 1624 – F ▭ Portal.

Vermonet, *Jacques (1778)*, porcelain artist, f. 1778, l. about 1780 – F ▭ ThB XXXIV.

Vermonnet, portrait painter, miniature painter, f. 7.1792, l. 10.1793 – USA ▭ Groce/Wallace; Karel.

Vermont, *Henri*, painter, * 1879 Reims, l. before 1999 – F ▭ Bénézit; ThB XXXIV.

Vermont, *Nicolae,* painter, etcher, * 1866 or 1886 Bacau, † 1932 Bukarest – RO ⊞ ThB XXXIV; Vollmer V.

Vermorcken, *Edouard,* woodcutter, f. about 1840, l. 1895 – B, NL ⊞ ThB XXXIV.

Vermorcken, *F. M.* (Falk) → **Vermorcken,** *Frédéric Marie*

Vermorcken, *Frédéric Marie* (Vermorcken, F. M.), portrait painter, * 13.10.1860 or 1862 Brüssel or St-Gilles, † 1946 – B, USA ⊞ DPB II; Edouard-Joseph III; Falk; Karel; ThB XXXIV.

Vermorel, *Benoît,* architect, * 30.11.1814 Roanne, † 8.9.1885 Lyon – F ⊞ Audin/Vial II.

Vermoskie, *Charles,* landscape painter, portrait painter, * 4.3.1904 Boston (Massachusetts) – USA ⊞ Falk.

Vermot, *François-Charles,* architect, f. 1627 – F ⊞ Brune.

Vermot, *Xavier-Alexandre-Etienne,* architect, * 1851 Paris, l. after 1875 – F ⊞ Delaire.

Vermote, *Adolf,* genre painter, portrait painter, figure painter, * 1836 Kortrijk, † 1870 – B ⊞ DPB II.

Vermote, *Lieven* (DPB II) → **Vermote,** *Liévin François*

Vermote, *Liévin François* (Vermote, Lieven), painter, * 16.5.1827 Kortrijk, † 22.7.1869 Kortrijk – B ⊞ DPB II.

Vermote, *Séraphin François,* landscape painter, master draughtsman, * 1788 Moorseele, † 3.4.1837 Kortrijk – B ⊞ DPB II; ThB XXXIV.

Vermudez, *Antonio,* engraver, f. 1689 – E ⊞ Páez Rios III.

Vermunt, *Adriaan* → **Vermunt,** *Adrianus Petrus Nicolaas*

Vermunt, *Adrianus Petrus Nicolaas,* restorer, copyist, * 14.6.1907 Den Haag (Zuid-Holland) – NL ⊞ Scheen II.

Vermunt, *Gérard,* cabinetmaker, f. 1739, l. 1764 – F ⊞ ThB XXXIV.

Vermut, *Lili Todorova,* textile artist, * 5.4.1924 Sofia – BG ⊞ EIIB.

Verna, *Claudio,* painter, * 24.9.1937 Guardiagrele – I ⊞ Comanducci V; DEB XI; PittItalNovec/2.

Verna, *Jurij Petrovič,* wood carver, * 6.5.1897 Borispol, l. 1964 – UA ⊞ ChudSSSR II.

Verna, *Petr Petrovič* (ChudSSSR II) → **Verna,** *Petro Petrovyč*

Verna, *Petro Petrovič* → **Verna,** *Petro Petrovyč*

Verna, *Petro Petrovyč* (Verna, Petr Petrovič), wood carver, * 24.12.1876 or 5.1.1877 (Gut) Gora (Kiew), † 4.4.1966 Borispol – UA, RUS ⊞ ChudSSSR II; SChU.

Vernacci, *Fra,* architect, f. 1257, l. 1258 – I ⊞ ThB XXXIV.

Vernacci, *Alessandro,* goldsmith, * 1729 Rom, l. 1800 – I ⊞ Bulgari I.2.

Vernacci, *Pietro,* goldsmith, * 1695 or 1698, l. 1745 – I ⊞ Bulgari I.2.

Vernaccini, *Giov.,* wood carver, f. 1717 – I ⊞ ThB XXXIV.

Vernaccini, *Giuseppe,* silversmith, f. 6.3.1772 – I ⊞ Bulgari III.

Vernachet, painter, † 6.8.1917(?) – F ⊞ ThB XXXIV.

Vernageau, *Max Henri Charles,* painter, ceramist, * 1.11.1919 Tours (Indre-et-Loire) – F ⊞ Bénézit.

Vernaire, *Jean,* cabinetmaker, f. 1625 – F ⊞ Portal.

Vernam, *W. B.,* painter, f. 1927 – USA ⊞ Falk.

Vernando, *François* → **Venant,** *François*

Vernansal (Maler-Familie) (ThB XXXIV) → **Vernansal,** *Guy*

Vernansal (Maler-Familie) (ThB XXXIV) → **Vernansal,** *Guy Louis* (1648)

Vernansal (Maler-Familie) (ThB XXXIV) → **Vernansal,** *Guy Louis* (1689)

Vernansal (Maler-Familie) (ThB XXXIV) → **Vernansal,** *Jacques François*

Vernansal (Maler-Familie) (ThB XXXIV) → **Vernansal,** *Jean* (1574)

Vernansal, *Guido Lodovico de* → **Vernansal,** *Guy Louis* (1689)

Vernansal, *Guido Lodovico* → **Vernansal,** *Guy Louis* (1689)

Vernansal, *Guinot* → **Vernansal,** *Guy*

Vernansal, *Guy,* painter, f. 1642, † 28.5.1656 – F ⊞ ThB XXXIV.

Vernansal, *Guy-Louis* (Audin/Vial II) → **Vernansal,** *Guy Louis* (1689)

Vernansal, *Guy Louis* (1648), painter, * 12.7.1648 Fontainebleau, † 9.4.1729 Paris – F ⊞ ThB XXXIV.

Vernansal, *Guy Louis* (1689) (Vernansal, Guy-Louis), painter, * about 1689 Paris, † 28.4.1749 Paris – F, I ⊞ Audin/Vial II; PittItalSettec; ThB XXXIV.

Vernansal, *Jacques François,* painter, f. 1708, l. 1729 – F ⊞ ThB XXXIV.

Vernansal, *Jean* (1574), painter, * before 26.10.1574 Avon, † 12.5.1622 Fontainebleau – F ⊞ ThB XXXIV.

Vernanssa, *Louis,* painter, f. 1738 – F ⊞ Audin/Vial II.

Vernassa, *Edmond,* artist, * 1926 Nizza – F ⊞ Alauzen.

Vernaud, *Marie* → **Fournets,** *Marie*

Vernaux, *Germaine* (Bénézit; Edouard-Joseph III) → **Verneaux,** *Germaine*

Vernay, *Antoine,* medieval printer-painter, f. 1578, l. 1600 – F ⊞ Audin/Vial II.

Vernay, *Benoît* (Du Vernay, Benoît), medieval printer-painter, f. 1529, l. 1545 – F ⊞ Audin/Vial I; Audin/Vial II.

Vernay, *Emile,* painter, f. 1850, l. 1855 – F ⊞ Audin/Vial II.

Vernay, *Francis* (Pavière III.1) → **Vernay,** *François*

Vernay, *François* (Vernay, Francis; Vernay, François Miel), fruit painter, landscape painter, flower painter, master draughtsman, * 1.11.1821 Lyon, † 7.9.1896 Lyon – F ⊞ Audin/Vial II; Hardouin-Fugier/Grafe; Pavière III.1; ThB XXXIV.

Vernay, *François Joseph,* painter, illustrator * 22.4.1864 Genf, † 26.1.1950 Genf – CH, F ⊞ ThB XXXIV.

Vernay, *François Miel* (Audin/Vial II; Hardouin-Fugier/Grafe) → **Vernay,** *François*

Vernay, *Michel,* medieval printer-painter, f. 1591, l. 1596 – F ⊞ Audin/Vial II.

Vernazza, *Angelo,* portrait painter, marine painter, fresco painter, * 23.4.1869 Sampierdarena, † 3.5.1937 Sampierdarena – I ⊞ Beringheli; Comanducci V; DEB XI; ThB XXXIV; Vollmer V.

Vernazza, *Eduardo,* painter, graphic artist, master draughtsman, * 13.10.1910 or 1911 Montevideo – ROU ⊞ EAAm III; PlástUrug II.

Vernazzi, *Aloisio* → **Vernazzi,** *Luigi*

Vernazzi, *Giov. Batt.,* goldsmith, enchaser, * 1771, † 1836 – I ⊞ ThB XXXIV.

Vernazzi, *Luigi,* goldsmith, f. 1801, l. 1815 – I ⊞ ThB XXXIV.

Verne → **Guillot** (1799)

Verne, *Dascha,* painter, * 1939 Köln – D ⊞ KüNRW II.

Verne, *Joseph Claude,* landscape painter, f. 1777 – GB ⊞ Grant.

Verne, *Karl* (ChudSSSR II) → **Vernet,** *Carle*

Verne, *Marian,* goldsmith, f. 1889 – E ⊞ Ráfols III.

Verne, *P'er* (ChudSSSR II) → **Vernet,** *Pierre* (1836)

Vern'e, *P'er Ljudvigovič* → **Vernier,** *Pierre Louis*

Vern'e, *Petr Ljudvigovič* (ChudSSSR II) → **Vernier,** *Pierre Louis*

Verneaux, *Germaine* (Vernaux, Germaine), landscape painter, * 26.3.1897 Paris, l. before 1961 – F ⊞ Bénézit; Edouard-Joseph III; Vollmer V.

Vernechesq, *Jean-Bapt.,* pattern drafter, f. 1643 – F, NL ⊞ ThB XXXIV.

Verneda, *Pere Joan,* painter, f. 1520(?) – E ⊞ Ráfols III.

Vernede, *Camille,* landscape painter, f. 1869, l. 1898 – GB ⊞ Johnson II; Wood.

Vernede, *H. T.,* painter, f. 1876, l. 1880 – GB ⊞ Wood.

Verneil, *Antoine,* medieval printer-painter, f. 1597 – F ⊞ Audin/Vial II.

Verneilh, *Jules de,* etcher, * Nontron, f. 1867 – F ⊞ ThB XXXIV.

Vernell, *Rose,* portrait painter, f. 1903 – USA ⊞ Hughes.

Vernelle, *Bernard,* portrait painter, f. 1849, l. 1853 – USA ⊞ Groce/Wallace; Karel.

Verner, *Adel' Vasil'evna* (Werner, Adele (1865)), sculptor, * 9.2.1865 Rjazan', † 1911 – RUS ⊞ ChudSSSR II; Hagen.

Verner, *Dorisa Vasil'evna* (ChudSSSR II) → **Werner,** *Doris*

Verner, *Elizabeta Ivanovna,* painter, f. 1852, l. 1869 – RUS ⊞ ChudSSSR II.

Verner, *Elizabeth O'Neill,* etcher, painter, * 21.12.1883 Charleston (South Carolina), l. 1947 – USA ⊞ EAAm III; Falk.

Verner, *Fred Arthur* (Johnson II) → **Verner,** *Frederick Arthur*

Verner, *Frederick Arthur* (Verner, Fred Arthur), landscape painter, * 26.2.1836 Sheridan (Ontario), † 6.5.1928 London or Ontario (Canada) – CDN, GB ⊞ DA XXXII; EAAm III; Harper; Johnson II; Samuels; Vollmer VI; Wood.

Verner, *Gleb Vladimirovič,* painter, * 31.12.1913 Moskau – RUS ⊞ ChudSSSR II.

Verner, *Herman,* cabinetmaker, f. about 1784, l. 1805 – F ⊞ ThB XXXIV.

Verner, *Ida,* portrait painter, f. 1882, l. 1893 – GB ⊞ Wood.

Verner, *L. J.* → **Werner,** *L. J.*

Verner, *Lorenc* → **Werner,** *Lorenz*

Verner, *Lorens* (ChudSSSR II) → **Werner,** *Lorenz*

Verner, *Louis* (Lami 18.Jh. II) → **Werner,** *Louis*

Verner, *Nicolas* (1666) (Verner, Nicolas), pewter caster, f. 1666 – F ⊞ Brune.

Verner, *Nicolas* (1704), pewter caster, f. 1704 – F ⊞ Brune.

Verner, *Pierre-Frédéric,* engraver (?), f. 1776 – F ⊞ Brune.

Verner, *Willoughby,* artist, f. 1884, l. 1885 – GB ⊞ Houfe.

Vernerot, *Etienne,* painter, f. 1519 – F ⊞ Brune.

Vernert → **Job-Vernet,** *Léon*

Vernert, *Leon Job,* portrait painter, genre painter, landscape painter, f. 1858, l. 1860 – USA ▭ Groce/Wallace.

Vernes, *Michel,* painter, * 1940 Nîmes – F ▭ Bénézit.

Vernet (1745) (Vernet (l'aîné)), sculptor, * Bordeaux, f. 27.1.1745, † about 1805 (?) – F ▭ Lami 18.Jh. II.

Vernet (1771) (Vernet (le jeune)), sculptor, f. 1771, l. 1787 – F ▭ Lami 18.Jh. II.

Vernet (1843), master draughtsman, f. 1843, l. 1844 – F ▭ Audin/Vial II.

Vernet, *Alfred,* portrait miniaturist, f. before 1848, l. 1853 – F ▭ Schidlof Frankreich; ThB XXXIV.

Vernet, *Alice,* portrait painter, * 12.5.1865 Monthureux-sur-Saône, l. 1914 – F ▭ Edouard-Joseph III; ThB XXXIV.

Vernet, *Ant. François* → **Vernet,** *François* (1730)

Vernet, *Antoine (1687),* painter, * 20.5.1687 or 31.7.1689 Avignon, † 1752 or 10.12.1753 Avignon – F ▭ Alauzen; ThB XXXIV.

Vernet, *Antoine Charles Horace* → **Vernet,** *Carle*

Vernet, *Antoine-Charles-Joseph* → **Vernet,** *Carle*

Vernet, *Antoine François* (Alauzen; Pavière II) → **Vernet,** *François* (1730)

Vernet, *C.,* portrait miniaturist, f. about 1790, † before 1800 Königsberg – RUS, D ▭ ThB XXXIV.

Vernet, *Carle* (Verne, Karl), horse painter, lithographer, miniature painter, battle painter, history painter, * 14.8.1758 Bordeaux, † 1835 or 27.11.1836 Paris – F ▭ Alauzen; ChudSSSR II; DA XXXII; Darmon; ELU IV; Schurr I; ThB XXXIV.

Vernet, *Charles* → **Vernet,** *Carle*

Vernet, *Charles,* goldsmith (?), * 1819 or about 1820 or 1820 Frankreich, l. 1850 – USA ▭ Groce/Wallace; Karel.

Vernet, *Charlot* → **Vernet,** *Carle*

Vernet, *Claude Joseph* → **Vernet,** *C.*

Vernet, *Claude Joseph* (Brewington) → **Vernet,** *Joseph* (1714)

Vernet, *Claude-Joseph* (Pamplona V) → **Vernet,** *Joseph* (1714)

Vernet, *Emile Jean Horace* (Brewington) → **Vernet,** *Horace*

Vernet, *Emile-Jean Horace* (PittItalOttoc) → **Vernet,** *Horace*

Vernet, *Etienne* (?) → **Vernet** (1771)

Vernet, *Floristella* → **Stephani**

Vernet, *François* (1730) (Vernet, Antoine François), fruit painter, decorative painter, flower painter, * 12.3.1730 Avignon, † 15.2.1779 Paris – F ▭ Alauzen; Pavière II; ThB XXXIV.

Vernet, *François (1731),* painter, f. 1731 – F ▭ ThB XXXIV.

Vernet, *Horace* (Vernet, Émile Jean Horace; Vernet, Horace Emile Jean), marine painter, lithographer, * 30.6.1789 Paris, † 17.1.1863 Paris – F, I ▭ Alauzen; Brewington; ELU IV; Páez Rios III; PittItalOttoc; Schurr I; ThB XXXIV.

Vernet, *Horace Emile Jean* (Páez Rios III) → **Vernet,** *Horace*

Vernet, *Humbert,* medieval printer-painter, f. 1599, l. 1602 – F ▭ Audin/Vial II.

Vernet, *Ignace* → **Vernet,** *Jean Antoine*

Vernet, *J.* → **Vernet,** *Jean Antoine*

Vernet, *Jean Antoine,* marine painter, * 15.9.1716 Avignon, † 1775 (?) Neapel – F ▭ ThB XXXIV.

Vernet, *Josep* (1714) (Alauzen) → **Vernet,** *Joseph* (1714)

Vernet, *Joseph* → **Vernet,** *Jean Antoine*

Vernet, *Joseph (1714)* (Vernet, Claude Joseph; Vernet, Joseph; Vernet, Josep (1714)), landscape painter, marine painter, etcher, * 14.8.1714 Avignon, † 3.12.1789 or 4.12.1789 Paris – F, I ▭ Alauzen; Brewington; DA XXXII; ELU IV; Pamplona V; ThB XXXIV.

Vernet, *Joseph (1760)* (Vernet, Joseph), sculptor, * 1760 Paris, l. 1789 – F ▭ Lami 18.Jh. II; ThB XXXIV.

Vernet, *Jules,* portrait miniaturist, portrait painter, * about 1792 or 1792, † 13.3.1843 Paris – F ▭ Schidlof Frankreich; Schurr V; ThB XXXIV.

Vernet, *Louis Franç. Xavier* (ThB XXXIV) → **Vernet,** *Louis François-Xavier*

Vernet, *Louis François-Xavier* (Vernet, Louis Franç. Xavier), ornamental sculptor, * 29.1.1744 Avignon, † 6.12.1784 Paris – F ▭ Lami 18.Jh. II; ThB XXXIV.

Vernet, *Luis,* painter, * 1918 Buenos Aires – RA ▭ EAAm III.

Vernet, *Orazio,* painter, * 1789 Paris, † 1863 Paris – F, I ▭ Schede Vesme III.

Vernet, *Patrick,* painter, engraver, * 30.4.1950 Auxi-le-Château (Orne) – F ▭ Bénézit.

Vernet, *Pierre (1697)* (Vernet, Pierre (l'aîné)), sculptor, * 7.3.1697 Bordeaux, † 1787 (?) Bordeaux – F ▭ ThB XXXIV.

Vernet, *Pierre (1836)* (Verne, P'er), animal painter, * 1780 Paris, l. before 1865 – F ▭ ChudSSSR II; ThB XXXIV.

Vernet, *Pierre Marie Joseph,* animal painter, * 16.4.1797 Paris, l. 1835 – F ▭ ThB XXXIV.

Vernet, *Raymond,* painter, * 9.6.1920 Schirmerck (Bas-Rhin) – F ▭ Alauzen; Bénézit.

Vernet, *Robert,* sculptor, * 31.5.1931 Marseille (Bouches-du-Rhône) – F ▭ Bénézit.

Vernet, *Thierry,* painter, graphic artist, illustrator, stage set designer, * 12.2.1927 Grand-Saconnex, † 1.10.1993 Paris – CH ▭ KVS; LZSK; Plüss/Tavel II.

Vernet Batet, *Francesc,* master draughtsman, * 1919 Granollers del Valles – E ▭ Ráfols III.

Vernet-Lecomte, *Emile* (Schurr IV) → **Lecomte-Vernet,** *Émile Charles Hippolyte*

Verneuil, *Léonard-Ferdinand,* architect, * 1795 Paris, l. after 1812 – F ▭ Delaire.

Verneuil, *Maurice Pillard,* poster artist, * 1869 St-Quentin – F ▭ ThB XXXIV.

Verneuil de Marval, *Adélaïde de* → **Marval,** *Adélaïde de*

Verneuilh (Porzellankünstler-Familie) (ThB XXXIV) → **Verneuilh,** *Jean* (1702)

Verneuilh (Porzellankünstler-Familie) (ThB XXXIV) → **Verneuilh,** *Jean* (1712)

Verneuilh (Porzellankünstler-Familie) (ThB XXXIV) → **Verneuilh,** *Jean* (1750)

Verneuilh (Porzellankünstler-Familie) (ThB XXXIV) → **Verneuilh,** *Pierre*

Verneuilh, *Jean (1702),* porcelain artist, f. 1702, † 1746 – F ▭ ThB XXXIV.

Verneuilh, *Jean (1712),* porcelain artist, * 1712, † 12.11.1779 – F ▭ ThB XXXIV.

Verneuilh, *Jean (1750),* porcelain artist, * 1750, † 1832 – F ▭ ThB XXXIV.

Verneuilh, *Pierre,* porcelain artist, * 1708, † 30.9.1787 – F ▭ ThB XXXIV.

Verney, *Antoine,* medieval printer-painter, f. 1582, l. 1600 – F ▭ Audin/Vial II.

Verney, *Benoît du* (Audin/Vial II) → **DuVerney,** *Benoît*

Verney, *François,* medieval printer-painter, f. 1605, l. 1618 – F ▭ Audin/Vial II.

Verney, *Humbert,* medieval printer-painter, f. 1599, l. 1602 – F ▭ Audin/Vial II.

Verney, *James,* painter, f. 8.2.1753 – GB ▭ Waterhouse 18.Jh..

Verney, *Jean,* sculptor, painter, f. 1648 – F ▭ ThB XXXIV.

Verney, *John,* book illustrator, painter, master draughtsman, * 30.9.1913 London – GB ▭ Bradshaw 1947/1962; Peppin/Micklethwait; Spalding; Vollmer VI; Windsor.

Verney, *Lambert,* painter, f. 1787 – F ▭ Audin/Vial II.

Verney, *Pierre,* medieval printer-painter, f. 1587 – F ▭ Audin/Vial II.

Vernezobre, *Jean Nicolas,* fruit painter, still-life painter, flower painter, f. 1750, l. 1753 – F ▭ Pavière II; ThB XXXIV.

Vernhes, *Elise,* portrait painter, genre painter, f. before 1859, l. 1870 – F ▭ ThB XXXIV.

Vernhes, *Henri Édouard,* sculptor, * 1854 Bozouls, l. after 1880 – F ▭ ThB XXXIV.

Vernholes, *Eugène-Clément,* architect, * 1864 Paris, l. 1907 – F ▭ Delaire.

Verni, *Antonio,* miniature painter (?), f. 1773, l. 1810 – I ▭ ThB XXXIV.

Verni, *Arturo,* painter, * 1891 Brescia, † 1960 Brescia – I ▭ Comanducci V.

Verni, *Pierre* → **Verny,** *Pierre*

Verni Morandi, *Eugenia,* painter, * 15.4.1921 Brescia – I ▭ Comanducci V.

Verniá, *Antoni,* architect, f. 1577 – E ▭ Ráfols III.

Vernici, *Giovanni Battista,* painter, † 12.12.1617 Fossombrone – I ▭ DEB XI; ThB XXXIV.

Vernicke, *Wilhelm* → **Vernucken,** *Wilhelm*

Vernickel, *Wilhelm* → **Vernucken,** *Wilhelm*

Vernico, *Girolamo* → **Vernigo,** *Girolamo*

Vernier, *Antoine,* carpenter, f. 1665 – F ▭ Brune.

Vernier, *Bruno,* painter, f. 1923 – RA ▭ EAAm III.

Vernier, *Charles,* master draughtsman, costume designer, lithographer, * 1831, † 1887 – F ▭ Schurr I; ThB XXXIV.

Vernier, *Claude,* copper engraver, * St-Romain-au-Mont-d'Or (Rhône), f. 1740, l. 1751 – F ▭ Audin/Vial II.

Vernier, *Claude-Charles,* architect, f. 1767 – F ▭ Brune.

Vernier, *Claude Fortuné,* ebony artist, f. 1766 – F ▭ ThB XXXIV.

Vernier, *Edmond* → **Dola,** *Georges*

Vernier, *Émile* (1829) (Delouche; Schurr I) → **Vernier,** *Émile Louis*

Vernier, *Émile* (1852) (Edouard-Joseph III; Edouard-Joseph Suppl.; Kjellberg Bronzes) → **Vernier,** *Émile Séraphin*

Vernier, *Emile-Louis* (Brune) → **Vernier,** *Émile Louis*

Vernier, *Émile Louis* (Vernier, Émile (1829)), marine painter, lithographer, etcher, * 29.11.1829 Lons-le-Saunier, † 24.5.1887 or 26.5.1887 Paris – F ▭ Brune; Delouche; Marchal/Wintrebert; Schurr I; ThB XXXIV.

Vernier, *Émile Séraphin* (Vernier, Émile (1852)), sculptor, plaque artist, enchaser, * 16.10.1852 Paris, † 9.9.1927 Paris – F ▭ Edouard-Joseph III; Edouard-Joseph Suppl.; Kjellberg Bronzes; ThB XXXIV.

Vernier, *Gabriel du* → **Duvivier,** *Gabriel*

Vernier, *Guillaume,* tapestry craftsman, f. 1700, l. 1738 – F, NL ▭ ThB XXXIV.

Vernier, *Jean,* architect, f. 1542 – F ▭ ThB XXXIV.

Vernier, *Paul Barthélemy,* painter, lithographer, * 1830 Paris, † 12.9.1861 Marlotte – F ▭ ThB XXXIV.

Vernier, *Pierre,* engineer, f. 1551 – F ▭ Brune.

Vernier, *Pierre Louis* (Vern'e, Petr Ljudvigovič), medalist, f. 1764, l. 1768 – RUS ▭ ChudSSSR II; ThB XXXIV.

Vernier, *Racine,* painter, * 7.4.1898 Butler (Indiana), l. 1940 – USA ▭ Falk.

Vernier, *Rémi-Marius,* sculptor, * 1847 Algier, † 14.11.1896 Lyon – DZ, F ▭ Audin/Vial II.

Vernier, *Simon,* mason, f. 1638 – F ▭ Brune.

Vernier, *Václav* (Vernier, Václav (svob. pán)), painter, f. 1799, l. 1858 – CZ ▭ Toman II.

Vernier, *Victor,* photographer, * 1860 or 1861 Frankreich, l. 4.5.1896 – USA ▭ Karel.

Vernier, *Wesley,* artist, * about 1820, l. 1850 – USA ▭ Groce/Wallace.

Vernier li maçons, mason, f. 1341 – F ▭ Brune.

Vernier-Froidure, *Alphonse,* painter, f. 1901 – F ▭ Bénézit.

Vernieri, *Giovanni Battista* → **Vernici,** *Giovanni Battista*

Vernigo, *Girolamo,* landscape painter, * Verona, † 1630 – I ▭ DEB XI; ThB XXXIV.

Verniquet, *Edme,* architect, * 9.10.1727 Châtillon-sur-Seine, † 26.11.1804 Paris – F ▭ ThB XXXIV.

Vernisset, *Perrinet,* architect, carpenter, building craftsman, f. 1401 – F ▭ Audin/Vial II.

Vernizzi, *Alessandro,* goldsmith, f. 1592, l. 1638 – I ▭ Bulgari IV.

Vernizzi, *Giovanni Battista* → **Vernici,** *Giovanni Battista*

Vernizzi, *Luca,* painter, * 2.9.1941 Santa Margherita Ligure – I ▭ Comanducci V.

Vernizzi, *Renato,* painter, * 1.7.1904 Parma, † 8.1.1972 Mailand – I ▭ Comanducci V; DEB XI; DizArtItal; PittItalNovec/1 II.

Verno, *Camillo,* figure painter, landscape painter, * 5.10.1870 Campertogno, † 11.6.1942 Campertogno – I ▭ Comanducci V; DEB XI; ThB XXXIV; Vollmer V.

Vernois, *Paulette,* painter, decorator, * 30.10.1912 Paris – RA, F ▭ EAAm III; Merlino.

Vernolz, *Estevenot,* mason, f. 1432 – F ▭ Brune.

Vernon (1771) (Vernon (Mistress)), landscape painter, f. 1771, l. 1780 – GB ▭ Grant.

Vernon (1772) (Vernon), painter, f. 1772, l. 1783 – GB ▭ Grant.

Vernon, *Arthur,* architect, * 1845, † 1926 – GB ▭ DBA.

Vernon, *Arthur G.,* painter, * 1885 Vernon (California), † 8.2.1919 Vernon (California) – USA ▭ Falk; Hughes.

Vernon, *Arthur Langley* (Vernon, Arthur Longley), genre painter, f. 1871, l. about 1922 – GB ▭ Johnson II; Wood.

Vernon, *Arthur Longley* (Johnson II) → **Vernon,** *Arthur Langley*

Vernon, *Beatrice Charlotte* → **Vernon,** *Beatrix Charlotte*

Vernon, *Beatrix Charlotte,* landscape painter, animal painter, portrait painter, marine painter, * 17.5.1887 Whangarei (Neuseeland), l. before 1961 – GB, TN, NZ ▭ ThB XXXIV; Vollmer V.

Vernon, *C.* (Johnson II) → **Vernon,** *Cyrus*

Vernon, *Cora L.* (Hughes) → **Vernon,** *Cora Louise*

Vernon, *Cora Louise* (Vernon, Cora L.), painter, f. 1917 – USA ▭ Falk; Hughes.

Vernon, *Cyrus* (Vernon, C.), painter, f. 1870 – GB ▭ Johnson II; Wood.

Vernon, *Della,* painter, * 1876, † 1962 – USA ▭ Hughes.

Vernon, *E. R.,* marine painter, f. 1850, l. before 1982 – USA ▭ Brewington.

Vernon, *Frédéric* (DA XXXII) → **Vernon,** *Frédéric Charles Victor*

Vernon, *Frédéric Charles Victor de* (Kjellberg Bronzes) → **Vernon,** *Frédéric Charles Victor*

Vernon, *Frédéric Charles Victor* (Vernon, Frédéric; Vernon, Frédéric Charles Victor de), plaque artist, * 17.11.1858 Paris, † 28.10.1912 Paris – F ▭ DA XXXII; Kjellberg Bronzes; ThB XXXIV.

Vernon, *George,* architect, * 1870, † before 27.2.1942 – GB ▭ DBA.

Vernon, *H. John,* marine painter, f. 1840, l. 1860 – GB ▭ Brewington.

Vernon, *Henry John,* lithographer, f. 1840 – GB ▭ Lister.

Vernon, *I. R.* (Pavière III.1) → **Vernon,** *J. R.*

Vernon, *J. Arthur,* painter, f. 1888 – GB ▭ Wood.

Vernon, *J. R.* (Vernon, I. R.), fruit painter, still-life painter, f. 1855, l. 1858 – GB ▭ Johnson II; Pavière III.1; Wood.

Vernon, *Jean de,* medalist, sculptor, * 1897, † 1975 – F ▭ DA XXXII.

Vernon, *Jean-Emile de* (Vernon, Jean Emile Louis de), sculptor, * 1.4.1897 Paris, l. 1924 – F ▭ Bénézit; Edouard-Joseph III; Vollmer V.

Vernon, *Jean Emile Louis de* (Bénézit) → **Vernon,** *Jean-Emile de*

Vernon, *John (1713),* sculptor, f. 1713 – GB ▭ Gunnis.

Vernon, *John (1789),* silversmith, f. 1789 – USA ▭ ThB XXXIV.

Vernon, *John (1837),* marine painter, f. 1837 – GB ▭ Grant.

Vernon, *Mary* (Johnson II; Pavière III.2; Wood) → **Morgan,** *Mary*

Vernon, *Nicolas,* architect, * 1862 Lyon-Caluire, l. after 1892 – F ▭ Delaire.

Vernon, *Paul,* landscape painter, * 1796, † 1875 – F ▭ Schurr II; ThB XXXIV.

Vernon, *Paul-Celarier-Daniguet de,* architect, * 1803 Clohards-Fouesmaud, † before 1907 – F ▭ Delaire.

Vernon, *Percival,* architect, f. 1879, l. 1884 – GB ▭ DBA.

Vernon, *R. Warren,* painter, etcher, illustrator, f. 1882, l. 1908 – GB ▭ Houfe; Johnson II; Wood.

Vernon, *S. U.,* costume designer, jewellery designer, f. 1980 – GB ▭ McEwan.

Vernon, *Sally* (Mistress) → **Munroe,** *Sally C.*

Vernon, *Samuel,* silversmith, * 1683 Newport (Rhode Island), † 1737 Newport (Rhode Island) – USA ▭ EAAm III; ThB XXXIV.

Vernon, *Thomas (1725),* clockmaker, f. 1725 – GB ▭ ThB XXXIV.

Vernon, *Thomas (1825)* (Vernon, Thomas (1824)), reproduction engraver, * about 1824 or 1825 Staffordshire, † 23.1.1872 London – GB, USA ▭ Groce/Wallace; Lister; ThB XXXIV.

Vernon, *Thomas Heygate,* architect, f. 1870, l. 1871 – GB ▭ DBA.

Vernon, *W. H.,* landscape painter, f. 1881 – CDN ▭ Harper.

Vernon, *Walter Liberty,* architect, * 11.8.1846 High Wycombe (Buckinghamshire), † 17.1.1914 Sydney (New South Wales) – GB, AUS ▭ DA XXXII; DBA.

Vernon, *William H.,* landscape painter, marine painter, * 1820, † 1909 – GB ▭ Johnson II; Mallalieu; Wood.

Vernon-Morgan, *Mary* (Wood) → **Morgan,** *Mary*

Vernos, *Fr. Antonio,* painter, * 1586 Murcia, † about 1614 Jumilla – E ▭ ThB XXXIV.

Vernouillet, *Albert-Roile,* architect, * 1882 Paris, l. after 1900 – F ▭ Delaire.

Vernouillet, *Juste-Zoïle,* architect, * 1884 Paris, l. 1903 – F ▭ Delaire.

Vernucci, *Giovanni,* painter, f. 1737, l. 1758 – I ▭ ThB XXXIV.

Vernucken, *Wilhelm* (Vernuiken, Wilhelm), architect, sculptor, f. 1559, † before 26.12.1607 Kassel – D ▭ DA XXXII; Merlo; ThB XXXIV.

Vernugken, *Wilhelm* → **Vernucken,** *Wilhelm*

Vernuiken, *Wilhelm* (Merlo) → **Vernucken,** *Wilhelm*

Vernuken, *Wilhelm* → **Vernucken,** *Wilhelm*

Vernul, *Francesc,* sgraffito artist, gilder, f. 1789 – E ▭ Ràfols III.

Vernulli, *Giovanni,* painter, f. before 1646 – I ▭ ThB XXXIV.

Vernunft, *Verena,* painter, master draughtsman, * 13.3.1945 Rehorst – D ▭ Wolff-Thomsen.

Vernuyken, *Wilhelm* → **Vernucken,** *Wilhelm*

Verny, *Annick,* watercolourist, * 17.8.1944 Chêne-Bougeries (Genf) – CH, F ▭ KVS.

Verny, *François,* goldsmith, f. 12.11.1703, l. 1735 – F ▭ Brune.

Verny, *Marie-Philippe,* architect, * 1859 Aubenas, l. 1887 – F ▭ Delaire.

Verny, *Pierre,* architect, f. 1631 – F ▭ ThB XXXIV.

Vero, *Radu,* graphic artist, * 20.10.1926 Bukarest – RO ▭ Vollmer V.

Veroce, *Arthur William,* architect, * 1873, † 1949 – GB ▭ DBA.

Verő, *Ladislaus* → **Verő,** *László*

Verő, *László,* sculptor, * 18.6.1873 Budapest, † 1915 Nagykőrös – F, I, A, H ▭ ThB XXXIV.

Verőcei Balázs → **Balázs,** *Vera*

Veroli, *Carlo De* (Vollmer V) → **DeVeroli,** *Carlo*

Verolo, *Antonio da,* architect, * Caravaggio, f. 1526 – I ▭ ThB XXXIV.

Veroloet, *Victor,* painter, f. 1866 – B, P ▭ Pamplona V.

Verolski, *Johann Baptist Joseph* → **Ferolski,** *Johann Baptist Joseph*

Veroma, *Pentti,* painter, * 24.1.1903 – SF
ㅁ Kuvataiteilijat.

Véron, *Alexandre* (Schurr I) → **Véron,**
Alexandre René

Véron, *Alexandre Paul Joseph,* miniature
painter, history painter, flower painter,
* 1773 Paris, l. 1838 – F ㅁ Pavière II;
Schidlof Frankreich; ThB XXXIV.

Véron, *Alexandre René* (Véron, Alexandre),
landscape painter, * 1.1826 Montbazon,
† 4.1897 Paris – F ㅁ Schurr I;
ThB XXXIV.

Véron, *Antoine,* goldsmith, f. 1645,
l. 1654 – F ㅁ Nocq IV.

Véron, *Barthélémy Alexandre,* painter,
sculptor, * 14.9.1814 Paris, † 4.4.1881
Arras – F ㅁ Marchal/Wintrebert.

Véron, *Jacques Théodore,* history painter,
genre painter, * Poitiers, f. before 1845,
l. 1868 – F ㅁ ThB XXXIV.

Véron, *Jules Henri,* landscape painter,
history painter, * Paris, f. before 1836,
l. 1870 – F ㅁ ThB XXXIV.

Véron, *Louis,* designer, f. 1651 – F
ㅁ ThB XXXIV.

Véron, *Marie-Alexandre-Théophile,*
architect, * 1834 Poitiers, † before
1907 – F ㅁ Delaire.

Veron, *Peter* → **Weron,** *Peter*

Véron, *Pierre,* bookbinder, f. 1617,
l. 1620 – F ㅁ Audin/Vial II.

Veron Bellcourt, *Alexandre Paul Joseph*
→ **Véron,** *Alexandre Paul Joseph*

Véron de Bellecourt → **Véron,**
Barthélémy Alexandre

Véron-Bellecourt, *Alexandre Paul Joseph*
→ **Véron,** *Alexandre Paul Joseph*

Véron-Duverger, *Maurice Alexandre* →
Duverger, *Maurice Alexandre*

Véron-Faré, *Jules Henri* → **Véron,** *Jules
Henri*

Verona (Bildhauer-Familie) (ThB XXXIV)
→ **Verona,** *Antonio*

Verona (Bildhauer-Familie) (ThB XXXIV)
→ **Verona,** *Bartolomeo* (1685)

Verona (Bildhauer-Familie) (ThB XXXIV)
→ **Verona,** *Luigi*

Verona → **Anghiasi,** *Alessandro*

Verona, *Antonio,* sculptor, * 1702,
† 28.4.1754 or 1758 – I
ㅁ ThB XXXIV.

Verona, *Artur* → **Verona,** *Artur
Garguromin*

Verona, *Artur Garguromin* (Garguromin-
Verona, Arthur), painter, * 1868 Brăila,
† Bukarest, l. before 1955 – RO
ㅁ ThB XIII; Vollmer II; Vollmer V.

Verona, *Bartolomeo,* decorative
painter, * 1714 or 12.5.1744 Adorno
(Piemont), l. 1784 – D, I ㅁ DEB XI;
Schede Vesme III; ThB XXXIV.

Verona, *Bartolomeo (1685),* sculptor,
f. 1685, l. 1713 – I ㅁ ThB XXXIV.

Verona, *Jacopo de* (Bradley III) →
Jacopo da Verona (1459)

Verona, *Ludov. de* (Bradley III) →
Ludov. de Verona

Verona, *Luigi,* sculptor, * 1748, † 1806
– I ㅁ ThB XXXIV.

Verona, *Maffeo* (Maffeo da Verona),
painter, * about 1574 or 1576 Verona,
† 8.11.1618 Venedig or Verona – I
ㅁ DEB VII; PittItalSeic; ThB XXXIV.

Verona, *Paul,* painter, * 27.3.1897 Herţa,
l. before 1961 – RO ㅁ Vollmer V.

Verona, *Piero* (Panzetta, 1994) →
DaVerona, *Piero*

Verona, *Salvatore da,* sculptor, f. about
1642, l. 1654 – I ㅁ ThB XXXIV.

Vérone, *Jacques,* painter, master
draughtsman, * Ieper(?), f. 1686 – B, I
ㅁ DPB II.

Veronelli, *Franz Joseph,* painter, f. 1812,
† before 7.5.1831 – D ㅁ ThB XXXIV.

Veronensis, *Alexander* → **Turchi,**
Alessandro (1578)

Veroneo, *Gerolamo,* architect,
* Venedig(?), f. 1630, † 2.8.1640
Lahore – IND, I ㅁ ThB XXXIV.

Veronese → **Caliari,** *Paolo* (1528)

il **Veronese** → **Cignaroli,** *Martino*

Veronese → **Dragojlović,** *Stjepan*

Veronese, *Alessandro* → **Turchi,**
Alessandro (1578)

Veronese, *Antonio,* landscape painter,
* 1764(?) Neapel, l. 1829 – I
ㅁ DEB XI; ThB XXXIV.

Veronese, *Attilio,* stage set designer,
ceramist, * 25.7.1920 Vicenza – I
ㅁ Comanducci V.

Veronese, *Paolo* → **Caliari,** *Paolo* (1528)

Veronesi, *Bartolomeo,* architectural painter,
f. about 1688 – I ㅁ ThB XXXIV.

Veronesi, *Gigi* → **Veronesi,** *Luigi* (1889)

Veronesi, *Guglielmo,* painter(?),
* 11.6.1913 Mailand – I
ㅁ Comanducci V.

Veronesi, *Luigi (1779),* goldsmith, * 1779,
l. 1809 – I ㅁ Bulgari I.2.

Veronesi, *Luigi (1889),* painter, * 3.8.1889
Bologna, l. 1967 – I ㅁ Comanducci V.

Veronesi, *Luigi (1908),* painter, filmmaker,
photographer, woodcutter, stage set
designer, advertising graphic designer,
* 28.5.1908 Mailand, † 25.2.1998
Mailand – I ㅁ Comanducci V;
DA XXXII; DEB XI; DizArtItal;
Krichbaum; Naylor; PittItalNovec/1 II;
PittItalNovec/2 II; Servolini; Vollmer V.

Veronesi, *Luigi Maria,* painter, etcher,
* 20.1.1899 Verona, l. 1972 – I
ㅁ Comanducci V; Servolini.

Veronesi, *Luigi Mario* → **Veronesi,** *Luigi*
(1908)

Veronesi, *Pietro,* sculptor, * 1859 Bologna,
† 1936 Bologna – I ㅁ Panzetta.

Veroni, *Raúl,* graphic artist, f. 1914 – RA
ㅁ EAAm III.

Veronica, copyist, f. 28.8.1472 – I
ㅁ Bradley III.

Sœur Véronique (Veronique, Soeur),
painter, f. 4.5.1888 – CDN ㅁ Harper;
Karel.

Veronique, *Soeur* (Harper) → **Sœur
Véronique**

Verossì, painter, * 1904 Verona, † 1945
Cerro Veronese – I ㅁ PittItalNovec/1 II.

Verot, *Nicolas,* goldsmith, f. 1593, l. 1594
– F ㅁ Audin/Vial II.

Verotius, painter, f. 1746, l. 1750 – D
ㅁ ThB XXXIV.

Verotti, landscape painter, f. 1775 – GB
ㅁ Grant; ThB XXXIV.

Verougstraete, *Victor,* landscape painter,
* 1868 Kortrijk, † 1935 Watermael-
Boitsfort (Brüssel) – B ㅁ DPB II;
Vollmer V.

Verovio, *Simone,* scribe, f. 1587, l. 1593
– I ㅁ ThB XXXIV.

Verpachovskaja-Družinina, *Juzefa
Michajlovna* → **Družinina,** *Juzefa
Michajlovna*

Verpeilleux, *Emile* (Houfe) → **Verpilleux,**
Emile

Verpilleux, *Emile* (Verpeilleux,
Emile; Verpilleux, Emile Antoine),
painter, graphic artist, illustrator,
* 3.3.1888 London, † 1964 –
GB, B ㅁ Bradshaw 1911/1930;
British printmakers; Houfe; ThB XXXIV;
Vollmer V.

Verpilleux, *Emile Antoine* (British
printmakers; ThB XXXIV) →
Verpilleux, *Emile*

Verpilleux, *Jacques,* bookbinder,
* 1700, † 8.9.1740 Avignon – F
ㅁ Audin/Vial II.

Verpily, bookbinder, f. 1708 – F
ㅁ Audin/Vial II.

Verplak, *Henricus Josephus,* painter,
* 2.4.1860 Cuyk aan den Maas (Noord-
Brabant), † 13.9.1926 Veldhoven (Noord-
Brabant) – NL ㅁ Scheen II.

Verplancke, *Jan,* goldsmith, f. 1610,
l. 1616 – B, NL ㅁ ThB XXXIV.

Verpoeken (ThB XXXIV) → **Verpoeken,**
Hendrik

Verpoeken, *Hendrik* (Verpoeken), landscape
painter, * 21.3.1791 Amsterdam (Noord-
Holland), † 28.4.1869 Baarn (Utrecht)
– NL ㅁ Scheen II; ThB XXXIV.

Verpoest, *Pierre,* cabinetmaker, f. 1755
– B, NL ㅁ ThB XXXIV.

Verpoorten, *Cornelis,* painter,
* Mechelen(?), f. 1610, † 16.1.1639
Mechelen – B ㅁ ThB XXXIV.

Verpoorten, *Franciscus Hendrik,* painter,
master draughtsman, metal sculptor,
* 5.1.1924 Haarlem (Noord-Holland)
– NL ㅁ Scheen II.

Verpoorten, *Frans* → **Verpoorten,**
Franciscus Hendrik

Verpoorten, *Oscar,* landscape painter, still-
life painter, * 1895 Antwerpen, † 1948
– B ㅁ DPB II.

Verpoorten, *Peter,* sculptor, f. 1656,
† before 21.9.1659 Rom – B, I, NL
ㅁ ThB XXXIV.

Verpoorten, *Pietro* → **Verpoorten,** *Peter*

Verpoti, *Sebastian,* painter, f. 1740 – HR
ㅁ ThB XXXIV.

Verpoucke, *Anne-Marie,* painter, copper
engraver, * 1948 Oostende – B
ㅁ DPB II.

Verpy, lithographer, f. 1836 – NL
ㅁ Waller.

Verr, *Johann de,* painter, f. 14.8.1709,
l. 1719 – D ㅁ Merlo.

Verra, *Karl,* miniature sculptor, wood
sculptor, * 30.4.1917 St. Ulrich (Gröden)
– I ㅁ Vollmer V.

Verra, *Konrad,* wood sculptor(?),
* 2.11.1911 St. Ulrich (Gröden) – I,
A ㅁ Vollmer V.

Verra, *Vincenzo d'Antonio Dalla* → **Vera,**
Vincenzo d'Antonio Dalla

Verrain, *Jean* → **Vérin,** *Jean*

Verrakanus → **Verazanus,** *Alexander*

Verrall, *Frederick,* painter, f. 1884 – GB
ㅁ Wood.

Verrant, *Niklas,* bell founder, f. 1591 – I
ㅁ ThB XXXIV.

Verrat, *Charles,* glass painter, f. 1587 – F
ㅁ ThB XXXIV.

Verrati, *Flaminio* → **Verati,** *Flaminio*

Verraus, *L.,* painter, f. 1850 – GB
ㅁ Wood.

Verrazanus, *Alexander* → **Verazanus,**
Alexander

Verrazzano, *Amerigo* → **Amerigo da
Verrazzano**

Verrazzano, *Pietro da,* painter, f. before
1640, l. 1684 – I ㅁ ThB XXXIV.

Verre → **Vidiella,** *Ramón*

Verre, *André,* miniature painter, copper engraver, * 17.1.1802 Genf – CH, UA, I, F, RA ⌫ ThB XXXIV.

Verreaux, *L.,* painter, f. 1857 – GB ⌫ Wood.

Verreaux, *Louis Léon Nicolas,* bird painter, portrait painter, genre painter, flower painter, f. 1838 1830, l. 1879 – F ⌫ Pavière III.1; ThB XXXIV.

Verreaux, *Pierre Jules,* watercolourist, * 1807 Frankreich, † 1873 – ZA ⌫ Gordon-Brown.

Verrecas, *Emiel,* painter, * 1919 Brügge – B ⌫ DPB II.

Verrecchia, *Alfeo,* painter, lithographer, designer, * 16.6.1911 Providence (Rhode Island) – USA ⌫ EAAm III; Falk.

Verree, *Joseph →* **Veyrier,** *Joseph* (1813)

Verrées, *J.- Paul* (Karel) → **Verrees,** *Paul*

Verrees, *J. Paul* (Falk) → **Verrees,** *Paul*

Verrees, *Paul* (Verrees, J. Paul), illustrator, painter, graphic artist, * 24.5.1889 Turnhout, † 1942 Westmalle – B, USA ⌫ DPB II; Falk; Karel; Vollmer V.

Verren, *van* (Tapissier-Familie) (ThB XXXIV) → **Verren,** *Frans van*

Verren, *van* (Tapissier-Familie) (ThB XXXIV) → **Verren,** *Jan van*

Verren, *van* (Tapissier-Familie) (ThB XXXIV) → **Verren,** *Peter van*

Verren, *Angela,* painter, * 1930 Hampstead (London) – GB ⌫ Spalding.

Verren, *Frans van,* tapestry craftsman, f. 1686, l. 1697 – B, NL ⌫ ThB XXXIV.

Verren, *Jan van,* tapestry craftsman, f. 1658, l. 1700 – B, NL ⌫ ThB XXXIV.

Verren, *Peter van,* tapestry craftsman, f. 1663, l. 1722 – B, NL ⌫ ThB XXXIV.

Verret, *Jacques,* goldsmith, f. 27.12.1634, l. 16.7.1677 – F ⌫ Nocq IV.

Verret, *Jean,* goldsmith, f. 1622, l. 17.12.1654 – F ⌫ Nocq IV.

Verrey, *Jules Louis,* architect, † 7.3.1896 Lausanne – CH ⌫ ThB XXXIV.

Verreydt, *Pieter Victor,* history painter, portrait painter, genre painter, * 1.11.1814 Diest – B ⌫ ThB XXXIV.

Verreyt, *Jacob Johann* (Verreyt, Jean Jacob), landscape painter, portrait painter, * 17.6.1807 Antwerpen, † 17.12.1872 Bonn – B, D, NL ⌫ DPB II; ThB XXXIV.

Verreyt, *Jacques →* **Verreyt,** *Jacob Johann*

Verreyt, *Jakob,* painter, * Antwerpen, f. about 1850 – CZ ⌫ Toman II.

Verreyt, *Jean Jacob* (DPB II) → **Verreyt,** *Jacob Johann*

Verri, *Violet E.,* flower painter, f. 1947 – GB ⌫ McEwan.

Verrick, *William,* artist, * about 1826 or 1826 Preußen, l. 1860 – USA, D ⌫ Groce/Wallace; Hughes.

Verrie Faget, *Jordi,* master draughtsman, * 1923 Barcelona – E ⌫ Ráfols III.

Verrier, *Claude-Étienne,* painter, master draughtsman, cartographer, engineer, * 1713 Frankreich, † 1775 – F, CDN ⌫ Karel.

Verrier, *Edouard,* architect, * 1810 Paris, † before 1907 – F ⌫ Delaire.

Verrier, *Étienne,* topographer, f. 1724, † 1747 Frankreich – CDN, F ⌫ Harper.

Verrier, *James,* painter, f. 1925 – USA ⌫ Falk.

Verrier, *Jean,* goldsmith, f. 24.3.1762, † before 14.2.1768 Paris – F ⌫ Nocq IV.

Verrier, *Johannes,* painter, * 1721 Tournai (Hainaut), † 25.6.1797 Leeuwarden (Friesland) – NL ⌫ Scheen II; ThB XXXIV.

Verrier, *Pierre le,* master draughtsman, f. 1533 – F ⌫ ThB XXXIV.

Verrier, *Pierre-Georges-Jean-Marie-Gabriel-Gilbert-Pierre,* architect, * 1885 Montaiguet (Allier), l. after 1905 – F ⌫ Delaire.

Verrier-Maillard, portrait painter, f. 1802 – F ⌫ ThB XXXIV.

Verrijck, *Dk. →* **Verrijk,** *Dk.*

Verrijk, *Dk.,* master draughtsman, f. 1760, † about 3.5.1786 Den Haag (Zuid-Holland) – NL ⌫ Scheen II.

Verrijk, *Theodorus(?) →* **Verrijk,** *Dk.*

Verrijt, *D.,* architectural painter, f. 1605 – NL ⌫ ThB XXXIV.

Verrill, *Alpheus Hyatt,* illustrator, * 1871 New Haven (Connecticut), † 1954 – USA ⌫ EAAm III.

Verrio, *Antonio,* scene painter, history painter, miniature painter(?), * 1634 or about 1639 or 1639 Lecce, † 15.6.1707 or 17.6.1707 (Schloß) Hampton Court – I, GB ⌫ DA XXXII; DEB XI; Foskett; PittItalSeic; Schidlof Frankreich; ThB XXXIV; Waterhouse 16./17.Jh.; Waterhouse 18.Jh..

Verrio, *Giuseppe →* **Verrio,** *Antonio*

Verrissoli, *Nino di Ugolino* (D'Ancona/Aeschlimann) → **Nino di Ugolino Verrissoli**

Verroca, *Franco,* sculptor, * 25.8.1927 Macerata – I ⌫ DizBolaffiScult.

Verrocchio, *Andrea* (PittItalQuattroc) → **Verrocchio,** *Andrea del*

Verrocchio, *Andrea del* (Verrocchio, Andrea di Francesco di Cione; Verrocchio, Andrea), clay sculptor, goldsmith, bronze artist, stone sculptor, wood sculptor, painter, * 1435 or 1436 Florenz, † 30.6.1488 or 7.10.1488 Venedig – I ⌫ DA XXXII; DEB XI; ELU IV; PittItalQuattroc; ThB XXXIV.

Verrocchio, *Andrea di Francesco di Cione* (DEB XI) → **Verrocchio,** *Andrea del*

Verrocchio, *Tommaso del,* painter, f. 1565 – I ⌫ DEB XI; ThB XXXIV.

Verrolle, *Paul,* architect, * 1808 Caen, † 1856 – F ⌫ Delaire.

Verron, *Eugène →* **Ducommun,** *Eugène*

Verron-Vernier → **Vernier,** *Paul Barthélemy*

Verrueta, *Juan de →* **Beráztegui,** *Juan de*

Verrueta, *Juan de,* wood sculptor, f. 1594 – E ⌫ ThB XXXIV.

Verruhert, *C.,* copper founder, f. 1686 – NL ⌫ ThB XXXIV.

Verrusio, *Pasquale,* painter, * 24.11.1935 Rom – I ⌫ DEB XI.

Verry, *Clémence Jeanne →* **Jobard,** *Jeanne*

Verry, *Geeraard →* **Weri,** *Geeraard*

Verry, *Jeanne →* **Jobard,** *Jeanne*

Verryck, *Dirk →* **Verryck,** *Theodor*

Verryck, *Theodor,* master draughtsman, watercolourist, f. 1701 – NL ⌫ ThB XXXIV.

Vers, *Ferdinandus →* **West,** *Ferdinandus*

Versa, *Pietro,* architect, f. about 1700 – CZ ⌫ Toman II.

Versacci, *Abel Bruno,* painter, graphic artist, * 20.9.1922 General Lamadrid (Buenos Aires) – RA ⌫ EAAm III.

Versace, *Luigi,* painter, * 16.7.1927 Bovalino – I ⌫ Comanducci V.

Versaglia, *Lorenzo,* enchaser, f. 1459 – I ⌫ ThB XXXIV.

Versaille, *H.,* marine painter, f. 1890, l. 1892 – F ⌫ Brewington.

Versalhe, *Antônio ferreira,* carpenter, f. 29.6.1763 – BR ⌫ Martins II.

Versali, *Ignaz Gottfried,* painter, * about 1681 or about 1683 Wien, † 7.3.1721 Olmütz – CZ ⌫ ThB XXXIV.

Versanne, *Jean,* mason, f. 14.4.1524, l. 27.2.1546 – F ⌫ Roudié.

Verschaeren, *Barth,* painter, * 1888 or 1889 Mechelen, † 1946 – B, USA ⌫ DPB II; Falk; Vollmer V.

Verschaeren, *Bartholomeus →* **Verschaeren,** *Barth*

Verschaeren, *Jan Antoon* (Verschaeren, Jean Antoine), history painter, portrait painter, landscape painter, * 27.4.1803 Antwerpen, † 30.5.1863 Antwerpen – B, I ⌫ DPB II; ThB XXXIV.

Verschaeren, *Jean Antoine* (DPB II) → **Verschaeren,** *Jan Antoon*

Verschaeren, *Karel,* landscape painter, painter of interiors, still-life painter, copyist, restorer, * 1881 Mechelen, † 1928 Mechelen – B, USA ⌫ DPB II.

Verschaeren, *Theodoor* (Verschaeren, Theodoor-Joseph), painter, etcher, * 1874 Mechelen, † 1937 Muizen (Mechelen) – B ⌫ DPB II; Vollmer V.

Verschaeren, *Theodoor-Joseph* (DPB II) → **Verschaeren,** *Theodoor*

Verschaff, *Pierre,* sculptor, f. 1736, l. 26.8.1740 – F, I ⌫ Lami 18.Jh. II.

Verschaffelt → **Verschaffen**

Verschaffelt, *Edouard,* portrait painter, figure painter, * 1874 Ledeberg (Gent) – B, MA ⌫ DPB II.

Verschaffelt, *Maximilian von* (Verschaffelt, Maximilian Joseph von), architect, architectural draughtsman, sculptor, * 1754 Mannheim, † 1818 Wien – D, A ⌫ DA XXXII; ThB XXXIV.

Verschaffelt, *Maximilian Joseph von* (DA XXXII) → **Verschaffelt,** *Maximilian von*

Verschaffelt, *Peter Anton* (ELU IV) → **Verschaffelt,** *Peter Anton von*

Verschaffelt, *Peter Anton von* (Verschaffelt, Peter Anton), sculptor, architect, * 8.5.1710 Gent, † 5.4.1793 Mannheim – B, D, NL ⌫ DA XXXII; ELU IV; ThB XXXIV.

Verschaffen, sculptor, f. 1765, l. 1767 – GB ⌫ Gunnis.

Verschaur, *W.,* painter, f. 1869 – GB ⌫ Wood.

Verschelde, *Karel,* architect, * 5.6.1842 Brügge, † 29.11.1881 Brügge – B ⌫ ThB XXXIV.

Verschelden, *Petrus,* painter, f. 1801 – B ⌫ DPB II.

Verschingel, *Georges,* painter, * 1889 Veurne, † 1922 Veurne(?) – B ⌫ DPB II.

Verschingel, *Joris →* **Verschingel,** *Georges*

Verschneider, *Jean,* sculptor, * 29.8.1872 Lyon, † 20.12.1943 – F ⌫ Kjellberg Bronzes.

Verschoor, *Inald →* **Verschoor,** *Reginald Willem*

Verschoor, *Jan →* **Verschoor,** *Johannes Cornelis*

Verschoor, *Johannes,* sculptor, * 12.11.1946 Rotterdam (Zuid-Holland) – NL ⌫ Scheen II.

Verschoor, *Johannes Cornelis,* sculptor, * 7.5.1943 Amsterdam (Noord-Holland) – NL ⌫ Scheen II.

Verschoor, *Reginald Willem,* painter, master draughtsman, sculptor, assemblage artist, * 28.7.1937 Bandoeng (Java) – NL ⌫ Scheen II.

Verschoor, *Willem (1653),* painter, f. 1653, † 1678 – NL ☐ ThB XXXIV.

Verschoor, *Willem (1774),* master draughtsman, designer, * before 16.12.1774 Gouda (Zuid-Holland), † 15.10.1816 Gouda (Zuid-Holland) – NL ☐ Scheen II.

Verschoor, *Willem (1880),* architect, * 20.1.1880 Nijmegen, l. before 1961 – NL ☐ Vollmer V.

Verschoot, *Bernard* (Verschoot, Bernard Charles Guillaume), portrait painter, decorative painter, * 1728 or 1730 Brügge, † 5.1783 Brüssel – B, NL ☐ DPB II; ThB XXXIV.

Verschoot, *Bernard Charles Guillaume* (DPB II) → **Verschoot,** *Bernard*

Verschor, *Karel Jansz,* copper engraver, f. 1614, l. 1615 – NL ☐ ThB XXXIV; Waller.

Verschoren, *Gillis van* → **Schoor,** *Gillis van*

Verschoten, *Floris van* → **Schooten,** *Floris Gerritsz. van*

Verschoten, *Floris Gerritsz. van* → **Schooten,** *Floris Gerritsz. van*

Verschoyle, *Anna,* landscape painter, still-life painter, * 1920 – ZA ☐ Berman.

Verschoyle, *Kathleen,* sculptor, illustrator, * 7.7.1892 Woodley (Dundrum), † 20.11.1987 Ballybrack (Dublin) – IRL ☐ Snoddy.

Verschraegen, *Philémon,* landscape painter, flower painter, still-life painter, * 1867 Wachtebeke – B ☐ DPB II.

Verschuer, *Albertine Astrid Eleonora van* (Verschuer, Albertine Astrid Eleonora van (Barones)), watercolourist, illustrator, cartoonist, * 9.5.1935 Nijmegen (Gelderland) – NL ☐ Scheen II.

Verschuer, *Astrid* → **Verschuer,** *Albertine Astrid Eleonora van*

Verschuer, *Astrid* → **Verschuer,** *Gerrit Pieter*

Verschuer, *Jan Pietersz.,* painter, f. before 1648 – NL ☐ ThB XXXIV.

Verschuer, *Lieve* → **Verschuir,** *Lieve*

Verschueren, *Bob,* artist, * 1945 Etterbeek (Brüssel) – B ☐ DPB II.

Verschueren, *Monique,* painter, * 1930 Brüssel – B ☐ DPB II.

Verschuier, *Lieve* (Brewington) → **Verschuir,** *Lieve*

Verschuir, *Lieve* (Verschuier, Lieve), wood sculptor, marine painter, carver, * about 1630 or 1630 Rotterdam, † before 17.12.1686 or 17.12.1686 Rotterdam – NL ☐ Bernt III; Brewington; ThB XXXIV.

Verschuring, *Hendrik,* horse painter, etcher, landscape painter, master draughtsman, * 1627 or before 2.11.1627 Gorkum, † 26.4.1690 Dordrecht – NL ☐ Bernt III; Bernt V; ThB XXXIV; Waller.

Verschuring, *Willem,* painter, mezzotinter, * 1657 or before 25.9.1660 Gorkum, † 1715 or before 11.3.1726 Gorkum – NL ☐ ThB XXXIV; Waller.

Verschuur, *Carel* → **Verschuur,** *Karel Roelof*

Verschuur, *Cornelis* → **Bouter,** *Cornelis Wouter*

Verschuur, *Gerrit Pieter,* landscape painter, * 27.9.1830 Amsterdam (Noord-Holland), † 28.3.1891 Dalfsen (Overijssel) – NL ☐ Scheen II.

Verschuur, *Karel Roelof,* painter, * 15.4.1919 Wageningen (Gelderland), † 6.6.1944 Den Haag (Zuid-Holland) – NL ☐ Scheen II.

Verschuur, *Leo* → **Verschuur,** *Leonardus Christiaan*

Verschuur, *Leonardus Christiaan,* sculptor, artisan, fresco painter, graphic artist, * 9.1.1943 Amsterdam (Noord-Holland) – NL ☐ Scheen II (Nachtr.).

Verschuur, *Lieve* → **Verschuir,** *Lieve*

Verschuur, *Wouter* (Verschuur, Wouter (1840)), painter, master draughtsman, * 1840 or 17.12.1841 Amsterdam (Noord-Holland), † 13.7.1936 Lausanne (Vaud) – NL ☐ Scheen II.

Verschuur, *Wouter* (1812) (DA XXXII; ThB XXXIV) → **Verschuur,** *Wouterus*

Verschuur, *Wouterus* (Verschuur, Wouter (1812)), painter, lithographer, * 11.6.1812 Amsterdam (Noord-Holland), † 4.7.1874 Vorden (Gelderland) – NL ☐ DA XXXII; Scheen II; ThB XXXIV; Waller.

Verschuure, *Anna* → **Verschuure,** *Anna Pieternella*

Verschuure, *Anna Pieternella,* master draughtsman, artisan, * 12.8.1923 Rotterdam (Zuid-Holland), † 6.6.1944 Rotterdam (Zuid-Holland) – NL ☐ Scheen II.

Verschuuren, *Albert* (Vollmer V) → **Verschuuren,** *Albertus Joannes Joseph*

Verschuuren, *Albert Joannes Joes.* (Mak van Waay) → **Verschuuren,** *Albertus Joannes Joseph*

Verschuuren, *Albertus Joannes Joseph* (Verschuuren, Albert Joannes Joes.; Verschuuren, Albert), sculptor, glass painter, master draughtsman, fresco painter, * 12.3.1887 or 11.3.1887 Tilburg (Noord-Brabant), † 3.11.1953 Oosterhout (Noord-Brabant) – NL ☐ Mak van Waay; Scheen II; Vollmer V.

Verschuuren, *Jules* → **Verschuuren,** *Jules Louis Marie*

Verschuuren, *Jules Louis Marie,* painter, interior designer, * 19.1.1920 's-Hertogenbosch (Noord-Brabant) – NL ☐ Scheen II.

Verschuylen, *Joannes Petrus Antonius,* toreutic worker, silversmith, * 12.2.1801 Antwerpen, † 23.8.1865 Antwerpen – B, NL ☐ ThB XXXIV.

Verschuyr, *Theodorus,* painter, f. 1672 – NL ☐ ThB XXXIV.

Verschuyring, *Hendrik* → **Verschuring,** *Hendrik*

Versecchia, *Bernardino,* brazier / brass-beater, * Viterbo, f. 28.7.1615, l. 30.6.1617 – I ☐ Bulgari I.2.

Verseij, *A. E.,* artist, f. 1862 – NL ☐ Scheen II (Nachtr.).

Versel, *Annette,* etcher, * 5.6.1870 Frankfurt (Main), l. before 1940 – D ☐ ThB XXXIV.

Versel, *Michel* → **Vanczer,** *Michel*

Verselin, *Jacques* (Schidlof Frankreich) → **Versellin,** *Jacques*

Verselle-Oulevey, *Rita* → **Lutz,** *Rita*

Versellin, *Jacques* (Verselin, Jacques), miniature painter, * 1646 Paris, † 1.6.1718 Paris – F ☐ Schidlof Frankreich; ThB XXXIV.

Versen, *Kurt,* designer, * 21.4.1901 – USA, D ☐ EAAm III; Falk.

Versepuy, *Ernest,* painter, * about 1855 Clermont-Ferrand, † 1898 – F ☐ Schurr IV.

Verseveld, *Anna Maria van,* painter, master draughtsman, etcher, sculptor, * 15.1.1941 Bussum (Noord-Holland) – NL ☐ Scheen II.

Verseveld, *Annetje van* → **Verseveld,** *Anna Maria van*

Versey, *Arthur,* painter, f. 1873, l. 1900 – GB ☐ Wood.

Versfelt, *Abramina Carolina Ottolina,* painter, * 7.10.1811 's-Hertogenbosch (Noord-Brabant), † 6.1.1877 Arnhem (Gelderland) – NL ☐ Scheen II.

Versfelt, *Johan,* painter, * 21.4.1805 's-Hertogenbosch (Noord-Brabant), † 3.12.1874 's-Hertogenbosch (Noord-Brabant) – NL ☐ Scheen II.

Versfelt, *Johanna Margareta,* flower painter, still-life painter, * 27.4.1810 's-Hertogenbosch (Noord-Brabant), † 12.11.1832 Amsterdam (Noord-Holland) – NL ☐ Scheen II.

Versfelt, *Simonette Jeanne Frédéricque,* landscape painter, * 21.11.1812 's-Hertogenbosch (Noord-Brabant), † 24.5.1899 Arnhem (Gelderland) – NL ☐ Scheen II.

Versiglioni, *Bruno,* sculptor, * 15.6.1913 Perugia – I ☐ DizBolaffiScult.

Veršigorov, *Petr Savvič,* painter, * 28.9.1925 (Gut) Suchotinsk (Tula) – RUS ☐ ChudSSSR II.

Versijl, *Jan Franse* → **Verzijl,** *Jan Franse*

Versijl, *Rinse* (Verzyll, Rinse), marine painter, * before 29.1.1690 Leeuwarden (Friesland) (?), l. about 1720 – NL ☐ Scheen II; ThB XXXIV.

Versilova-Nerchinskaya, *Maria Nikolaevna* (Milner) → **Versilova-Nerčinskaja,** *Marija Nikolaevna*

Versilova-Nerčinskaja, *Marija Nikolaevna* (Versilova-Nerchinskaya, Maria Nikolaevna), painter, * 1854, † before 1917 (?) – RUS ☐ ChudSSSR II; Milner; ThB XXXV.

Versilova-Nerčinskaja Burova, *Marija Nikolaevna* → **Versilova-Nerčinskaja,** *Marija Nikolaevna*

Veršinin, *Aleksandr,* glass artist, f. 1801 – RUS ☐ ChudSSSR II.

Veršinin, *Il'ja Evgen'evič,* mosaicist, * 1859, † 14.2.1913 St. Petersburg – RUS, UA ☐ ChudSSSR II.

Verskovis, *Jakob Frans,* ivory carver, f. 1743, † 1750 (?) London – I, GB, NL ☐ ThB XXXIV.

Versluijs, *Anton* → **Versluijs,** *Antonie Johannes*

Versluijs, *Antonie Johannes* (Versluys, Anton Johannes; Versluys, A. J.; Versluys, Anton Joh.), woodcutter, master draughtsman, fresco painter, mosaicist, glass artist, artisan, * 7.3.1893 Rotterdam (Zuid-Holland), l. before 1970 – NL ☐ Mak van Waay; Scheen II; Vollmer V; Waller.

Versluijs, *A. J.* (Waller) → **Versluijs,** *Antonie Johannes*

Versluys, *Anton* → **Versluijs,** *Antonie Johannes*

Versluys, *Anton Joh.* (Vollmer V) → **Versluijs,** *Antonie Johannes*

Versluys, *Anton Johannes* (Mak van Waay) → **Versluijs,** *Antonie Johannes*

Versluys, *Antonie Johannes* → **Versluijs,** *Antonie Johannes*

Versluys, *Cornelis Gerritsz.,* painter, f. 1640 – NL ☐ ThB XXXIV.

Versluys, *Gilleken van der* → **Sluys,** *Gilles van der*

Versluys, *Gilles van der* → **Sluys,** *Gilles van der*

Versluys, *Gillis van der* → **Sluys,** *Gilles van der*

Versluys, *Josse,* master draughtsman, f. 1727 – B, NL ☐ ThB XXXIV.

Versmann, *Annemarie,* illustrator, f. before 1913 – D ▭ Ries.

Versnel, *Angelus* → **Versnel,** *Engel*

Versnel, *Engel,* sculptor, lithographer, master draughtsman, * 1.2.1767 or 1.2.1769 Rotterdam (Zuid-Holland), † 29.2.1852 Rotterdam (Zuid-Holland) – NL ▭ Scheen II; ThB XXXIV.

Versnel, *Jacobus Sebastianus,* lithographer, sculptor, master draughtsman, * 13.3.1811 Rotterdam (Zuid-Holland), † 7.1.1871 Rotterdam (Zuid-Holland) – NL ▭ Scheen II.

Versnel, *Joannes Bastianus* → **Versnel,** *Joannes Sebastianus*

Versnel, *Joannes Sebastianus,* lithographer, sculptor, master draughtsman, * 25.10.1798 Rotterdam (Zuid-Holland), † 12.9.1843 Rotterdam (Zuid-Holland) – NL ▭ Scheen II.

Versobs, *Bernard,* painter, † 1386 or 1400 – F ▭ ThB XXXIV.

Versollier, *Vincent,* medieval printer-painter, f. 1557, l. 1565 – F ▭ Audin/Vial II.

Versonges, *Jacques de,* building craftsman, f. 1500 – F ▭ ThB XXXIV.

Versongnes, *Jacques de* → **Versonges,** *Jacques de*

Versorese, *Giulio,* portrait painter, genre painter, * 11.5.1868 Florenz, l. before 1940 – I ▭ Comanducci V; ThB XXXIV.

Verspecht, *Denis,* watercolourist, * 20.12.1919 Paris – F ▭ Bénézit.

Verspilt, *Victor,* landscape painter, * 5.7.1646 Gent, † 20.6.1722 Gent – B ▭ DPB II; ThB XXXIV.

Versplit, *Victor* → **Verspilt,** *Victor*

Verspoel, *Jan* → **Voorspoel,** *Jan*

Verspronck, *Cornelis E.* → **Engelsz.,** *Cornelis*

Verspronck, *Jan* (Bernt III) → **Verspronck,** *Jan Cornelisz.*

Verspronck, *Jan Cornelisz.* (Verspronck, Jan), portrait painter, * 1597 or 1606 or 1609 Haarlem, † before 30.6.1662 Haarlem – NL ▭ Bernt III; DA XXXII; ELU IV; ThB XXXIV.

Verspronck, *Johan* → **Verspronck,** *Jan Cornelisz.*

Verspuy, *Gijsbertus Johannes* (Verspuy, Gysbert Jan), landscape painter, etcher, lithographer, master draughtsman, * 11.8.1823 Gouda (Zuid-Holland), † 30.11.1862 Gouda (Zuid-Holland) – NL ▭ Scheen II; ThB XXXIV; Waller.

Verspuy, *Gysbert Jan* (ThB XXXIV) → **Verspuy,** *Gijsbertus Johannes*

Verspyck, *J. M.,* painter, f. before 1947, l. before 1961 – NL ▭ Vollmer V.

Verspyck, *R.* (Vollmer V) → **Verspyck,** *Rudolph Johan Marie*

Verspyck, *Rudolf* → **Verspyck,** *Rudolph Johan Marie*

Verspyck, *Rudolph Johan Marie* (Verspyck, R.), painter, lithographer, illustrator, master draughtsman, * 25.3.1897 Leiden (Zuid-Holland), † 10.4.1966 St-Cloud (Seine-et-Oise) – NL ▭ Scheen II; Vollmer V.

Verspyck, *Ruut* → **Verspyck,** *Rudolph Johan Marie*

Verstappen, *Denise,* painter, graphic artist, * 1933 Antwerpen – B ▭ DPB II.

Verstappen, *Martin,* landscape painter, lithographer, * 7.8.1773 or 7.8.1793 Antwerpen, † 1852 or 7.1.1853 Rom – D, I, B ▭ Comanducci V; DPB II; Grant; PittItalOttoc; ThB XXXIV.

Verstappen, *Rombout,* sculptor, * 1586 or 1600 Mechelen, † 18.7.1636 Mechelen – B ▭ ThB XXXIV.

Versteech, *Isaak,* painter, f. 1656 – NL ▭ ThB XXXIV.

Versteech, *Willem,* medalist, f. 1629 – NL ▭ ThB XXXIV.

Versteeg, *Catharina Geertruida,* painter, * 23.2.1873 Scherpenzeel (Gelderland), † 16.6.1961 Haarlem (Noord-Holland) – NL ▭ Scheen II.

VerSteeg, *Florence Biddle* (Ver Steeg, Florence Biddle), painter, * 17.10.1871 St. Louis (Missouri), l. 1940 – USA ▭ Falk.

Versteeg, *Herman Cornelis,* potter, * 21.3.1930 Maartensdijk (Utrecht) – NL ▭ Scheen II.

Versteeg, *J. A.* (Mak van Waay; ThB XXXIV) → **Versteeg,** *Jan Arie*

Versteeg, *Jan* (Versteegh, Jan), marine painter, master draughtsman, * before 18.2.1733 Dordrecht (Zuid-Holland), † 3.6.1783 or about 2.6.1783 Dordrecht (Zuid-Holland) – NL ▭ Brewington; Scheen II.

Versteeg, *Jan Arie* (Versteeg, J. A.), still-life painter, flower painter, master draughtsman, * 22.5.1877 or 22.5.1878 Giessendam, † 25.4.1927 Rijswijk (Zuid-Holland) – NL ▭ Mak van Waay; Scheen II; ThB XXXIV.

Versteeg, *Leonard Pieter,* watercolourist, master draughtsman, * 17.1.1901 Waalwijk (Noord-Brabant) – NL ▭ Mak van Waay; Scheen II; Vollmer V.

Versteeg, *Machiel* (Scheen II) → **Versteeg,** *Michiel*

Versteeg, *Marri* → **Versteeg,** *Marrigje Johanna Cornelia*

Versteeg, *Marrigje Johanna Cornelia,* painter, master draughtsman, lithographer, * 30.12.1918 Nieuw-Helvoet (Zuid-Holland) – NL ▭ Scheen II.

Versteeg, *Michiel* (Versteeg, Machiel), painter, * 30.8.1756 or before 15.9.1756 Dordrecht (Zuid-Holland), † 8.11.1843 or 14.11.1843 Dordrecht (Zuid-Holland) – NL ▭ Scheen II; ThB XXXIV.

Versteegen, *Jacobus* (Versteegh, Jacobus), portrait painter, master draughtsman, * before 6.11.1735 Amsterdam (Noord-Holland)(?), † 23.10.1795 Amsterdam (Noord-Holland) – NL ▭ Scheen II.

Versteegh, *Dirk,* master draughtsman, * 1751 Amsterdam (Noord-Holland), † 10.12.1822 Amsterdam (Noord-Holland) – NL ▭ Scheen II; ThB XXXIV.

Versteegh, *Jacobus* → **Versteegen,** *Jacobus*

Versteegh, *Jacobus* (Waller) → **Versteegh,** *Jakob*

Versteegh, *Jakob* (Versteegh, Jacobus; Versteegh, Justus), veduta painter, veduta engraver, master draughtsman, etcher, * 1730 or about 1734, † about 1816 or 2.5.1819 Jutphaas – NL ▭ Scheen II; ThB XXXIV; Waller.

Versteegh, *Jan* (Brewington) → **Versteeg,** *Jan*

Versteegh, *Justus* (Scheen II) → **Versteegh,** *Jakob*

Versteegh, *Machiel* → **Versteeg,** *Michiel*

Versteegh, *Michiel* → **Versteeg,** *Michiel*

Versteegh, *P.* (Scheen II; Waller) → **Verstegh,** *P.*

Verstege, *Arent Lambertsz.,* goldsmith, f. about 1620 – NL ▭ ThB XXXIV.

Verstegen, *D.* → **Verstegen,** *Judicus Marinus Pieter Jan*

Verstegen, *Jan Hendrik,* painter, master draughtsman, * 26.9.1922 Rotterdam (Zuid-Holland) – NL ▭ Scheen II.

Verstegen, *Judicus Marinus Pieter Jan,* portrait painter, * 7.2.1904 Den Helder (Noord-Holland) – NL ▭ Scheen II.

Verstegen, *Peter* → **Verstegen,** *Pieter Jan*

Verstegen, *Pieter Jan,* painter, metal sculptor, * 5.4.1914 Haarlem (Noord-Holland) – AUS ▭ Scheen II.

Verstegh, *P.* (Versteegh, P.), woodcutter, master draughtsman, f. 1781 – NL ▭ Scheen II; Waller.

Verster, *Abraham Henricus de Balbian,* master draughtsman, * 10.5.1830 Amsterdam (Noord-Holland), † 17.8.1873 Oisterwijk (Noord-Brabant) – NL ▭ Scheen II.

Verster, *Andrew,* painter, graphic artist, master draughtsman, stage set designer, designer, glass grinder, * 1937 Johannesburg – ZA ▭ Berman.

Verster, *Cornelis Willem Hendrik* (Waller) → **Verster van Wulverhorst,** *Cornelis Willem Hendrik*

Verster, *Florentius,* painter, * 12.3.1833 's-Hertogenbosch (Noord-Brabant), † after 1854 – NL ▭ Scheen II.

Verster, *Floris* (DA XXXII; ThB XXXIV; Vollmer VI) → **Verster von Wulverhorst,** *Floris*

Verster, *Floris Hendrik* (Pavière III.2) → **Verster von Wulverhorst,** *Floris Hendrik*

Verster, *Floris Henric* → **Verster von Wulverhorst,** *Floris Hendrik*

Verster, *Floris Henrik* (Waller) → **Verster von Wulverhorst,** *Floris Hendrik*

Verster, *Petrus Gerardus Lambertus,* monumental artist, painter, * 13.9.1919 Besoyen (Noord-Brabant) – NL ▭ Scheen II.

Verster, *Piet* → **Verster,** *Petrus Gerardus Lambertus*

Verster van Wulverhorst, *Cornelis Willem Hendrik* (Verster, Cornelis Willem Hendrik), lithographer, master draughtsman, heraldic artist, * 25.5.1862 Leiden (Zuid-Holland), † 22.12.1920 Driebergen (Utrecht) – NL ▭ Scheen II; Waller.

Verster van Wulverhorst, *Florentinus Abraham* (Verster van Wulverhorst, Florentius Abraham), lithographer, master draughtsman, * 12.9.1826 Boxtel (Noord-Brabant), † 8.9.1923 Leiden (Zuid-Holland) – NL ▭ Scheen II; Waller.

Verster van Wulverhorst, *Florentius Abraham* (Scheen II) → **Verster van Wulverhorst,** *Florentinus Abraham*

Verster von Wulverhorst, *Floris Hendrik* (Verster, Floris; Verster, Floris Hendrik; Verster, Floris Henrik), painter, etcher, master draughtsman, lithographer, * 9.6.1861 Leiden (Zuid-Holland), † 21.1.1927 or 2.1927 Leiden (Zuid-Holland) – NL ▭ DA XXXII; Pavière III.2; Scheen II; ThB XXXIV; Vollmer VI; Waller.

Verstijnen, *H. C. G. M.* (Mak van Waay) → **Verstijnen,** *Henri Cornelis Gerard Marie*

Verstijnen, *Henri C. G. M.* (ThB XXXIV; Vollmer V) → **Verstijnen,** *Henri Cornelis Gerard Marie*

Verstijnen, *Henri Cornelis Gerard Marie* (Verstijnen, H. C. G. M.; Verstijnen, Henri C. G. M.), lithographer, bookbinder, wax sculptor, commercial artist, master draughtsman, pastellist, watercolourist, artisan, * 9.7.1882 Soekaboemi (Java), † 15.1.1940 Den Haag-Scheveningen (Zuid-Holland) – NL ⌑ Mak van Waay; Scheen II; ThB XXXIV; Vollmer V; Waller.

Verstille, *William,* miniature painter, portrait painter, * about 1755, † 6.12.1803 Boston (Massachusetts) – USA ⌑ EAAm III; Groce/Wallace; ThB XXXIV.

Verstl, portrait painter, f. 1831 – D ⌑ ThB XXXIV.

Verstockt, *Marc* (Verstockt, Mark), painter, * 1930 Lokeren – B ⌑ DPB II; Vollmer VI.

Verstockt, *Mark* (Vollmer VI) → **Verstockt,** *Marc*

Verstraaten, *Theodorus,* painter, * 4.2.1872 Den Haag (Zuid-Holland), † 8.3.1945 – NL ⌑ Scheen II.

Verstraelen, *Hendrick Jansz.* (Waller) → **Verstralen,** *Hendrik Jansz.*

Verstraelen, *Jan Hendricksz.,* copper engraver, f. 1622, l. 1634 – NL ⌑ ThB XXXIV; Waller.

Verstraete, *Theodor* (ThB XXXIV) → **Verstraete,** *Théodore*

Verstraete, *Théodore* (Verstraete, Theodor), painter, graphic artist, * 5.1.1850 Gent, † 8.1.1907 Antwerpen – B ⌑ DPB II; ThB XXXIV.

Verstraeten, *Alfonsus Petrus Josephus,* watercolourist, master draughtsman, * 20.1.1922 Delft (Zuid-Holland) – NL ⌑ Scheen II.

Verstraeten, *Alfred,* figure painter, landscape painter, marine painter, still-life painter, * 1858 Brüssel-Ixelles, † 1936 Brüssel – B ⌑ DPB II; Vollmer V.

Verstraeten, *André,* figure painter, landscape painter, * 1901 Sottegem – B ⌑ DPB II; Vollmer V.

Verstraeten, *Edmond,* landscape painter, * 12.2.1870 Waasmunster, † 1956 Waasmunster – B, NL ⌑ DPB II; ThB XXXIV.

Verstraeten, *Fons* → **Verstraeten,** *Alfonsus Petrus Josephus*

Verstraeten, *Gustave,* landscape painter, * 1872 Zottegem, † 1947 Zottegem – B ⌑ DPB II.

Verstraeten, *Jules* (Verstraeten, Jules Emile), landscape painter, * 1903 Zottegem – B ⌑ DPB II.

Verstraeten, *Jules Emile* (DPB II) → **Verstraeten,** *Jules*

Verstraeten, *Lucas* → **Verstraten,** *Lucas*

Verstraeten, *Raymond,* landscape painter, portrait painter, * 1874 Zottegem, † 1947 Zottegem – B ⌑ DPB II.

Verstralen, *Anthonie* (Bernt III) → **Stralen,** *Antoni van*

Verstralen, *Antoni* → **Stralen,** *Antoni van*

Verstralen, *Hendrik Jansz.* (Verstraelen, Hendrick Jansz.), cartographer, engraver of maps and charts, f. about 1588, l. 1635 – NL ⌑ ThB XXXIV; Waller.

Verstrate, *Pieter Leendert,* sculptor, artisan, woodcutter, * 2.9.1905 St. Philipsland (Zeeland) – NL ⌑ Scheen II.

Verstraten, *Dirk,* jewellery artist, master draughtsman, * 29.12.1892 Rotterdam (Zuid-Holland), † 9.3.1946 Hilversum (Noord-Holland) – NL ⌑ Scheen II.

Verstraten, *Lambert* → **Straaten,** *Lambert van der*

Verstraten, *Lucas,* painter, f. 1656, † before 1687 – NL ⌑ ThB XXXIV.

Verstraten, *Willem Jansz.* → **Rue,** *Willem Jansz. de*

Verstraten, *Willem Jansz.,* faience maker, f. 1625, l. 1643 – NL ⌑ ThB XXXIV.

Verstrepen, *Frans,* painter, f. 1575 – B ⌑ ThB XXXIV.

Versturme, *P. J.,* goldsmith, f. 1777 – B, NL ⌑ ThB XXXIV.

Versuglia, *Giovanni Domenico* → **Bersuglia,** *Giovanni Domenico*

Versulia, *Giovanni Domenico* → **Bersuglia,** *Giovanni Domenico*

Verswynen, *J.,* goldsmith, f. 1651, l. 1665 – B, NL ⌑ ThB XXXIV.

Verswyvel, *Michel Charles Antoine* (ThB XXXIV) → **Verzwyvel,** *Michael Karel Antoon*

Versych, *Maxmilian,* carver, sculptor, * 10.1.1848 Turnov, † 1915 Bulgarien – CZ ⌑ Toman II.

Vert, *J.,* engraver, f. 1810 – F ⌑ Audin/Vial II.

Vert, *Pere,* printmaker, f. 1876, l. 1877 – E ⌑ Ráfols III.

Vert de gris → **Mille,** *Jean*

Verta, *Jean* → **Huerta,** *Juán de la* (1431)

Verta, *Jehan de la* → **Huerta,** *Juán de la* (1431)

Vertangen, *Daniel* (Vertanghen, Daniel), still-life painter, landscape painter, * about 1598 or 1598 Den Haag, † 1657 or 1681 or before 1684 1684 Amsterdam or Den Haag – NL ⌑ Bernt III; Pavière I; Rump; ThB XXXIV.

Vertanghen, *Daniel* (Rump) → **Vertangen,** *Daniel*

Vertel, *Beatrix,* book illustrator, poster artist, * 1951 Budapest – H ⌑ MagyFestAdat.

Vertel, *József,* engraver, etcher, master draughtsman, * 2.1.1922 Dömös – H ⌑ MagyFestAdat; Vollmer V.

Vertemate, *Giambattista,* architect, * Piuro, f. 1577, l. 1583 – I ⌑ ThB XXXIV.

Vertembo, *Jean de,* glass painter, f. 1438, l. 1462 – F ⌑ Brune; ThB XXXIV.

Vertepov, *Aleksandr,* sculptor, f. 1912 – RUS ⌑ Milner.

Vertès, *Marcel* (Vértes, Marcell), painter, costume designer, news illustrator, poster artist, lithographer, illustrator, * 10.8.1895 Újpest, † 8.1961 or 31.10.1961 Paris – H, F, USA ⌑ EAAm III; Edouard-Joseph III; ELU IV; Falk; MagyFestAdat; ThB XXXIV; Vollmer V; Vollmer VI.

Vertès, *Marcell* (MagyFestAdat; ThB XXXIV) → **Vertès,** *Marcel*

Vértesi, *Péter,* painter, * 1938 Bárdudvarnok – H ⌑ MagyFestAdat.

Vertewe, *William* → **Vertue,** *William*

Vertice, *Francesco,* figure painter, portrait painter, landscape painter, * 16.9.1882 Vercelli, † 13.2.1962 Vercelli – I ⌑ Comanducci V; ThB XXXIV; Vollmer V.

Vertin, *Petrus Gerardus* (Vertin, Pierre-Gérard; Vertin, Pieter Gerard), painter, etcher, lithographer, * 21.3.1819 Den Haag (Zuid-Holland), † 14.9.1893 Amsterdam (Noord-Holland)(?) or Den Haag (Zuid-Holland) – NL ⌑ Scheen II; Schurr III; ThB XXXIV; Waller.

Vertin, *Pierre-Gérard* (Schurr III) → **Vertin,** *Petrus Gerardus*

Vertin, *Pieter Gerard* (ThB XXXIV) → **Vertin,** *Petrus Gerardus*

Vertin de Gilles, miniature painter, f. 1356 – F ⌑ D'Ancona/Aeschlimann.

Vertinskaja, *Lidija Vladimirovna,* graphic artist, * 14.4.1923 Charbin – RC, RUS ⌑ ChudSSSR II.

Vertinskaja, *Marianna Nikolaevna,* sculptor, * 12.8.1929 Moskau – RUS ⌑ ChudSSSR II.

Vertkov, *Nikolaj Vasil'evič,* painter, * 20.2.1935 Alexejewsk – RUS ⌑ ChudSSSR II.

Vertmuller, *Adolf Ulric* → **Wertmüller,** *Adolf Ulric*

Vertommen, *Willem Joseph,* painter, etcher, * 2.9.1815 Aerschot – NL ⌑ DPB II; ThB XXXIV.

Vertongen, *Frans,* genre painter, * 1888 Oudegem, † 1972 – B ⌑ DPB II.

Vertova, *Francesco(?)* → **Torre,** *Francesco Bernardino*

Vertova, *Giov. Batt.,* architect, * Bergamo, f. 1616, † after 1616 La Valetta – I, M ⌑ ThB XXXIV.

Vertu, *Adam* → **Vertue,** *Adam*

Vertucci, *Jacopo,* sculptor, f. about 1700 – I, E ⌑ ThB XXXIV.

Vertue, *Adam,* architect, mason, founder, f. 1475, l. 1485 – GB ⌑ DA XXXII; Harvey.

Vertue, *George,* master draughtsman, watercolourist, copper engraver, miniature painter, * 17.11.1684 London, † 24.7.1756 London – GB ⌑ Brewington; DA XXXII; ELU IV; Foskett; Grant; ThB XXXIV.

Vertue, *Julia,* painter, f. 1848 – GB ⌑ Grant; Wood.

Vertue, *Robert (1475),* architect, mason, f. 1475, † 12.1506 or before 12.12.1506 – GB ⌑ DA XXXII; Harvey.

Vertue, *Robert (1503),* mason, architect, f. 1503, l. 1555 – GB ⌑ DA XXXII; Harvey; ThB XXXIV.

Vertue, *Rosamond,* painter, f. 1847 – GB ⌑ Grant; Wood.

Vertue, *William,* mason, f. 1501, † 1527 – GB ⌑ DA XXXII; Harvey.

Vertumet, *Jacques,* painter, f. 1587, l. 1589 – F ⌑ Audin/Vial II.

Vertunni, *Achille,* landscape painter, * 27.3.1826 Neapel, † 20.6.1897 Rom – I ⌑ Comanducci V; DEB XI; PittItalOttoc; ThB XXXIV.

Vertuzeav, *Michail Sergeevič,* glass grinder, * 1876, † 6.7.1951 Nikolopestrovsk – RUS ⌑ ChudSSSR II.

Veruda, *Anna,* graphic artist, sculptor, * Padua, f. 1965 – I ⌑ DizArtItal.

Veruda, *Umberto,* painter, * 6.6.1868 Triest, † 29.8.1904 Triest – I ⌑ Comanducci V; DEB XI; PittItalOttoc; ThB XXXIV.

Verulašvili, *Aleksandr Aleksandrovič* → **Verulejšvili,** *Aleksandr Aleksandrovič*

Verulejšvili, *Aleksandr Aleksandrovič,* stage set designer, painter, * 21.6.1916 Khashuri – RUS ⌑ ChudSSSR II.

Veruto → **Berutus da Vico Equense**

Vervais, *Léon,* carver, f. 1868, l. 1872 – CDN ⌑ Karel.

Vervare, *Daniele,* silversmith, f. 1603 – I ⌑ ThB XXXIV.

Verve, *Claes van de* → **Claux de Werve**

Verveer, *Adriaen Huybertsz.,* painter, f. 1641, † 7.10.1680 Dordrecht – NL ⌑ ThB XXXIV.

Verveer, *Ary Huybertsz.* → **Verveer,** *Adriaen Huybertsz.*

Verveer, *Elchanon* (ThB XXXIV) →
Verveer, *Elchanon Leonardus*

Verveer, *Elchanon Leonardus* (Verveer,
Elchanon), genre painter, caricaturist,
woodcutter, wood engraver, etcher,
lithographer, watercolourist, * 19.4.1826
Den Haag (Zuid-Holland), † 24.8.1900
Den Haag (Zuid-Holland) – NL
□ Scheen II; ThB XXXIV; Waller.

Verveer, *Maurits* → **Verveer,** *Mozes
Leonardus*

Verveer, *Mauritz* → **Verveer,** *Mozes
Leonardus*

Verveer, *Moses Leonardus* (Waller) →
Verveer, *Mozes Leonardus*

Verveer, *Mozes Leonardus* (Verveer, Moses
Leonardus), painter, wood engraver,
photographer, * 7.5.1817 Den Haag
(Zuid-Holland), † 23.3.1903 Den Haag
(Zuid-Holland) – NL □ Scheen II;
Waller.

Verveer, *Salomon Leonardus*, lithographer,
etcher, watercolourist, * 30.11.1813
Den Haag (Zuid-Holland), † 5.1.1876
Den Haag (Zuid-Holland) – NL
□ Brewington; DA XXXII; Scheen II;
Waller.

Verveer, *Samuel* → **Verveer,** *Salomon
Leonardus*

Verveer, *Samuel Leonardus* → **Verveer,**
Salomon Leonardus

Vervel, *Pieter*, painter, * 21.6.1758
Dordrecht (Zuid-Holland), † 4.4.1813
Dordrecht (Zuid-Holland) – NL
□ Scheen II.

Verven, *Franciscus* → **Verven,** *Frans*

Verven, *Frans*, painter (?), f. 1701 – B
□ DPB II.

Verver, *Fri* → **Verver,** *Frida Mary*

Verver, *Frida Mary* (Heil, Fri), master
draughtsman, sculptor, * 7.12.1892 or
7.12.1894 Soerabaja (Java), l. before
1970 – NL □ Mak van Waay;
Scheen II; Vollmer II.

Vervisch, *Godfried*, painter, * 1930 Ieper
– B □ DPB II.

Vervisch, *Jean*, painter, * 1896 Brüssel,
† 1977 Brüssel – B □ DPB II.

Vervloet, *Augustine*, flower painter, still-
life painter, history painter, * 1806
Brüssel, l. 1848 – B □ DPB II.

Vervloet, *B.*, flower painter, fruit painter,
f. 1801 – B □ DPB II.

Vervloet, *Francesco* (DEB XI) →
Vervloet, *Frans*

Vervloet, *François* (DPB II) → **Vervloet,**
Frans

Vervloet, *Frans* (Vervloet, François;
Vervloet, Francesco (Junior)), painter
of interiors, veduta painter, lithographer,
* 20.1.1795 or 28.1.1795 Mechelen,
† 11.3.1872 Venedig – B, I, NL
□ Comanducci V; DA XXXII; DEB XI;
DPB II; PittItalOttoc; Schurr III;
ThB XXXIV.

Vervloet, *Jan* (DPB II) → **Vervloet,**
Joannes Josephus

Vervloet, *Jan Joseph* (Schurr V) →
Vervloet, *Joannes Josephus*

Vervloet, *Joannes Josephus* (Vervloet,
Jan Joseph; Vervloet, Jan), history
painter, genre painter, portrait painter,
* 27.8.1790 Mechelen, † 21.10.1869
Mechelen – B, NL □ DPB II;
Schurr V; ThB XXXIV.

Vervloet, *Maria Elisabeth*, watercolourist,
master draughtsman, * 3.8.1914
Rotterdam (Zuid-Holland) – NL
□ Scheen II.

Vervloet, *Pieter Hendrik*, sculptor,
* 24.4.1860 Den Haag (Zuid-Holland),
† 18.10.1942 Den Haag (Zuid-Holland)
– NL □ Scheen II.

Vervloet, *Victor*, architectural painter,
painter of interiors, * 1829 Mechelen,
l. 1855 – B, NL □ DPB II; Schurr III.

Vervoorden, sculptor, f. 1601 – B, NL
□ ThB XXXIV.

Vervoort → **Voort,** *Michiel van der*
(1667)

Vervoort → **Voort,** *Michiel van der*
(1704)

Vervoort → **Voort,** *Michiel Frans van der*

Vervoort, *Joseph*, landscape painter,
* 1676 Antwerpen – B, NL
□ ThB XXXIV.

Vervoort, *Michiel*, painter, * 31.10.1889
Leiden (Zuid-Holland), l. before 1970
– NL □ Scheen II.

Vervoort, *V.*, portrait painter, f. about
1819 – USA □ Groce/Wallace.

Vervorden → **Vervoorden**

Vervou, *Pierre*, landscape painter, * 1822
Löwen, † 1913 Löwen – B □ DPB II.

Verwaest, *Berthe*, porcelain painter, faience
painter, * Paris, f. before 1877, l. 1882
– F □ Neuwirth II.

Verwe, *Claes ven den* → **Claux de
Werve**

Verwée, *Alfred* (Verwée, Alfred Jacques),
landscape painter, animal painter,
* 23.4.1838 or 23.5.1838 Brüssel-St-
Josse-ten-Noode, † 15.9.1895 Brüssel-
Schaerbeek – B □ DA XXXII; DPB II;
Schurr II; ThB XXXIV.

Verwée, *Alfred Jacques* (ThB XXXIV) →
Verwée, *Alfred*

Verwee, *C. L.*, painter, f. 1864, l. 1865
– GB □ Johnson II; Wood.

Verwée, *Charles Louis* (Verwée, Louis-
Charles), portrait painter, genre painter,
f. about 1857, † 1882 St-Josse-ten-Noode
(Brüssel) – B □ DPB II.

Verwée, *Louis-Charles* (DPB II) →
Verwée, *Charles Louis*

Verwée, *Louis Pierre*, animal painter,
landscape painter, * 19.3.1807 Kortrijk,
† 11.1877 Brüssel-Schaerbeek – B
□ DPB II; ThB XXXIV.

Verwée, *Marie-Louise*, portrait painter,
landscape painter, still-life painter,
* 1906 Brüssel-St-Gilles – B □ DPB II;
Vollmer V.

Verweer, *Abraham de* → **Verwer,**
Abraham de

Verweij, *Hans* → **Verweij,** *Johannes
Cornelis Marie*

Verweij, *Johannes Cornelis Marie*, painter,
master draughtsman, * 15.8.1928
Rotterdam (Zuid-Holland) – NL
□ Scheen II.

Verweij, *Kea*, glass artist, * 1945
Sappenmeer – NL □ WWCGA.

Verweij, *Kees* (Verwey, Kees),
watercolourist, master draughtsman,
woodcutter, etcher, lithographer,
* 20.4.1900 Bodegraven (Zuid-Holland)
or Amsterdam (Noord-Holland), † about
12.5.1965 Zaandam (Noord-Holland)
– NL □ Mak van Waay; Scheen II;
Vollmer V; Waller.

Verweij, *Margaretha*, artisan, master
draughtsman, * 18.10.1867 Amsterdam
(Noord-Holland), † 17.12.1947
Amsterdam (Noord-Holland) – NL
□ Scheen II.

Verwer, *Abraham de*, landscape painter,
marine painter, master draughtsman,
* about 1600 or before 1600
Amsterdam, † before 19.8.1650 or 1650
Amsterdam – NL □ Bernt III; Bernt V;
Brewington; ThB XXXIV.

Verwer, *Johann*, painter, f. 1647, l. 1659
– NL □ ThB XXXIV.

Verwer, *Johannes Albertus*, painter,
* 20.11.1884 Bodegraven (Zuid-Holland),
† about 12.5.1965 Zaandam (Noord-
Holland) – NL □ Scheen II.

Verwer, *Justus de* (Bernt III; Brewington)
→ **Verwer,** *Justus*

Verwer, *Justus* (Verwer, Justus de), marine
painter, * about 1626 Amsterdam,
† before 1688 or after 1688 – NL
□ Bernt III; Brewington; ThB XXXIV.

Verwest, *Jules*, figure painter, still-life
painter, landscape painter, * 1883
Gent, † 1957 Gent – B □ DPB II;
Vollmer V.

Verwey, *Kees* (Mak van Waay; Vollmer V;
Waller) → **Verweij,** *Kees*

Verwey, *Laurent Henri* (Waller) →
Verwey van Udenhout, *Laurent Henri*

Verwey, *Laurenz* (ThB XXXIV) →
Verwey van Udenhout, *Laurent Henri*

Verwey van Udenhout, *L.* (Mak van
Waay) → **Verwey van Udenhout,**
Laurent Henri

Verwey van Udenhout, *Laurent* →
Verwey van Udenhout, *Laurent Henri*

Verwey van Udenhout, *Laurent Henri*
(Verwey van Udenhout, L.; Verwey,
Laurent Henri; Verwey, Laurenz), portrait
painter, landscape painter, etcher, master
draughtsman, * 2.10.1884 Sidoardjo
(Java), † 4.10.1913 Maarssen (Utrecht)
– NL □ Mak van Waay; Scheen II;
ThB XXXIV; Waller.

Verwey-Verschuure, *Anna Pietronella* →
Anna (1935)

Verwilghen, *Rapfaël*, engineer, * 12.3.1885
Roeselare, † 24.10.1963 Brüssel – B
□ DA XXXII.

Verwilt, *Adriaen Fransz.*, painter,
* about 1582 Antwerpen, † 24.6.1639
or 10.5.1641 Rotterdam – NL
□ ThB XXXIV.

Verwilt, *Domenicus* (SvKL V) → **Verwilt,**
Dominicus

Verwilt, *Dominicus* (Ver Wilt, Domenicus;
Verwilt, Domenicus; Wer Wilt,
Dominicus), painter, designer, f. 1544,
l. 1566 – B, S, NL □ DA XXXII;
SvK; SvKL V; ThB XXXIV.

Verwilt, *François*, painter, * 1618 or
about 1620 Rotterdam, † 8.8.1691
Rotterdam – NL □ Bernt III;
ThB XXXIV.

Verwoerd, *F. M.*, painter, sculptor,
f. before 1944 – NL □ Mak van Waay.

Verwoert, *Elisabeth* (ThB XXXIV) →
Verwoert, *Maria Elisabeth*

Verwoert, *Maria Elisabeth* (Verwoert,
Elisabeth), landscape painter, master
draughtsman, * 21.9.1836 Amsterdam
(Noord-Holland), † 12.2.1905 Amsterdam
(Noord-Holland) – NL □ Scheen II;
ThB XXXIV.

Verworner, *Enrico Ludolf* (Comanducci V)
→ **Verworner,** *Ludolf*

Verworner, *Heinrich Ludolf*
(PittItalNovec/1 II) → **Verworner,** *Ludolf*

Verworner, *Ludolf* (Verworner, Enrico
Ludolf; Verworner, Heinrich Ludolf),
painter, * 1864 Leipzig, † 14.1.1927
Fiesole – D, I □ Comanducci V;
PittItalNovec/1 II; ThB XXXIV.

Verwyct, Boudewijn → Battel, Baudouin van

Verwyct, Jacques → Battel, Jacques van

Verwyct, Jean → Battel, Jean van (der Jüngere)

Verxes, Francisco → Bergés, Francisco

Very, André, minter, f. 1572 – F ▭ Brune.

Very, Marjorie, painter, f. 1925 – USA ▭ Falk.

Verzali, Francesco de', painter, * Pavia, f. 1451 – I ▭ ThB XXXIV.

Verzalia, Lorenzo → Versaglia, Lorenzo

Verzani, Giorgio, painter, * 21.3.1933 La Spezia – I ▭ Comanducci V.

Verzantvoort, Wilhelmus Johannes Robertus, master draughtsman, artisan, * 20.1.1927 Vught (Noord-Brabant) – NL ▭ Scheen II.

Verzantvoort, Wim → Verzantvoort, Wilhelmus Johannes Robertus

Verzate, Francesco da (?) → Grasso, Francesco di Giannino

Verzaux, Laure → Lorsa

Veržbickaja, Elena Antonovna (ChudSSSR II) → Veržbickaja, Olena Antonïvna

Veržbickaja, Olena Antonïvna (Veržbickaja, Elena Antonovna), painter, * 16.4.1924 Putivl – UA ▭ ChudSSSR II.

Verze, Pietro → Versa, Pietro

Verzelay, Pierre de, gilder, f. 1324, l. 1330 – F ▭ Audin/Vial II.

Verzelini, Giacomo, glass blower, * 1522 Murano (?), † 20.1.1606 London – I, GB ▭ ThB XXXIV.

Verzelino, Domenico, goldsmith, f. 29.11.1594 – I ▭ Bulgari I.2.

Verzelli, Andrea, goldsmith, * 1628, l. 1698 – I ▭ Bulgari I.2.

Verzelli, Giuseppe, goldsmith, * 1643, † before 25.12.1709 – I ▭ Bulgari I.2.

Verzelli, Tiburzio → Vergelli, Tiburzio

Verzelli, Vincenzo, goldsmith, * 1528, l. 19.3.1571 – I ▭ Bulgari I.2.

Verzelloni, Aldo, painter, * 1933 Reggio Emilia – I ▭ Jakovsky.

Verzetti, Libero, figure painter, painter of nudes, portrait painter, landscape painter, * 22.12.1906 Turin or Genua, † 1988 or 1989 Genua – I ▭ Beringheli; Comanducci V; PittItalNovec/1 II; Vollmer V.

Verzetti, Pietro, painter, * 1876 Vercelli, l. 1922 – I ▭ Comanducci V; DEB XI; ThB XXXIV.

Verzicco, Savino, artist, * 25.10.1889 Trani, † 22.11.1969 Terni – I ▭ Comanducci V.

Verzier, Jean-Antoine, painter, f. 1789 – F ▭ Audin/Vial II.

Verzieri, Vinico, sculptor, painter, copper engraver, * 1942 Montesilvano – I ▭ DizArtItal.

Verzijl, Jan Franse, painter, f. 1644, † 1674 Gouda – NL ▭ ThB XXXIV.

Verzillo, Giuseppe, wood sculptor, f. 1786 – I ▭ ThB XXXIV.

Verzin, Il'ja Michajlovič, painter, * 1758 or 1759 (?), l. 1787 – RUS ▭ ChudSSSR II.

Veržlivcev, Vasilij Stepanovič, graphic artist, * 10.3.1930 Archangel'sk – RUS ▭ ChudSSSR II.

Verzutti, Erika, painter, * 1971 São Paulo – BR ▭ ArchAKL.

Verzwyvel, Michael Karel Antoon (Verswyvel, Michel Charles Antoine), copper engraver, * 7.9.1819 Antwerpen, † 29.5.1868 Antwerpen – B ▭ ThB XXXIV.

Verzy, François, wood carver, f. 1812 – F ▭ ThB XXXIV.

Verzy, Jean-Bapt., painter, f. 1793, l. 1796 – F ▭ ThB XXXIV.

Verzyll, Rinse (ThB XXXIV) → Versijl, Rinse

Vesaas, Øystein, rose painter, cabinetmaker, wood carver, * 1.1.1883 Vinje, † 28.9.1969 Vinje – N ▭ NKL IV.

Vesalainen, Eino → Vesalainen, Eino Veikko

Vesalainen, Eino Veikko, painter, graphic artist, * 4.5.1923 Kākisalmi – SF ▭ Koroma; Kuvataiteilijat.

Vesaria, Lillian, landscape painter, f. before 1890 – USA ▭ Hughes.

Vešč', A. T., silversmith, f. 1776 – RUS ▭ ChudSSSR II.

Vesce, Francesco, sculptor, f. 1925 – USA ▭ Falk.

Vesch, Claus → Faesch, Claus

Vesch, Cleve → Faesch, Claus

Vescia, L. F., sculptor, f. 1910 – USA ▭ Falk.

Veščilov, Konstantin Aleksandrovič (Veshchilov, Konstantin Aleksandrovich; Weschtschiloff, Konstantin Alexandrowitsch), painter, stage set designer, * 2.12.1877, † after 1937 Vereinigte Staaten (?) – RUS ▭ ChudSSSR II; Milner; Severjuchin/Lejkind; ThB XXXV.

Vesco, Lino, portrait painter, * 5.2.1879 Salzburg, l. before 1940 – D, A ▭ Fuchs Maler 19.Jh. IV; ThB XXXIV.

Vesco, Martin Joseph, cabinetmaker, * 19.3.1763, † 1814 Metz – F ▭ ThB XXXIV.

Vesconte, Pietro → Visconti, Pietro (1301)

Vescovali, Iganzio, goldsmith, * 1770, † 8.8.1851 – I ▭ Bulgari I.2.

Vescovers, Jakob Frans → Verskovis, Jakob Frans

Vescovi, Silvano, painter, * 20.12.1929 Mattuglie – BR, I ▭ EAAm III.

Vescovo, Lorenzo, sculptor, * Rovigno, f. 1469, l. 1478 – I ▭ ThB XXXIV.

Vese, Andrea dalle (Bradley III) → Vese, Andrea Dalle

Vese, Andrea Dalle (Veze, Andrea delle), miniature painter, calligrapher, copyist, f. about 1481, l. about 1505 – I ▭ Bradley III; D'Ancona/Aeschlimann; ThB XXXIV.

Vesel, Ferdo, painter, * 18.5.1861 Ljubljana, † 28.7.1946 Ljubljana – SLO ▭ ELU IV; ThB XXXIV; Vollmer V.

Vesel, Josef, painter, * 3.2.1859 Laibach, † 1.11.1927 Ljubljana – HR ▭ ThB XXXIV.

Veselá, Marie, sculptor, * 18.8.1903 Kremže – CZ ▭ Toman II.

Veselá, Pavla, sculptor, f. 1935 – I ▭ Toman II.

Veselá-Vondráčková, Marie, painter, * 6.12.1911 Molitorov – CZ ▭ Toman II.

Veseley, Godfrey Francis, landscape painter, * 1886 Tschechoslowakei, l. 1939 – USA ▭ Hughes.

Veselinov, Georgi Ivanov → Boboševski, Georgi

Veselinov, Ivan, caricaturist, animater, * 22.3.1932 Krušuna – BG ▭ EIIB.

Veselinov, Ivan Vasiliev → Veselinov, Ivan

Veselinova, Mara Angelov, painter, * 27.12.1919 Sofia – BG ▭ EIIB.

Veselin, Igor' Petrovič, painter, stage set designer, * 8.3.1915 Ranenburg – RUS ▭ ChudSSSR II.

Veselkov, Michail Petrovič, painter, * 20.5.1923 Matusovo – RUS ▭ ChudSSSR II.

Veselkov, Vasilij, glass grinder, mosaicist, glazier, f. 1760, l. 1768 – RUS ▭ ChudSSSR II.

Veselov, Aleksandr Vasil'evič, japanner, * 1929 Efimovo – RUS ▭ ChudSSSR II.

Veselov, Gennadij Nikolaevič, graphic artist, painter, * 23.1.1905 Tirikul', † 29.1.1969 Leningrad – RUS ▭ ChudSSSR II.

Veselov, Pavel Pavlovič, sculptor, * 3.9.1926 Leningrad – RUS ▭ ChudSSSR II.

Veselova, Nina Leonidovna (Wesselowa, Nina Leonidowna), painter, * 6.1.1922 Petrograd, † 3.3.1960 Leningrad – RUS ▭ ChudSSSR II; Vollmer VI.

Veselova, Valentina Grigor'evna → Karaulova, Valentina Grigor'evna

Veselova, Vera Dmitrievna, master draughtsman, textile artist, * 8.9.1919 Brevnovo – RUS ▭ ChudSSSR II.

Veselovič, Choma → Veselovyč, Choma

Veselovič, Foma (ChudSSSR II) → Veselovyč, Choma

Veselovič, Timofej → Veselovyč, Choma

Veselovskij, Anatolij Aleksandrovič, painter, * 20.1.1921 Uljanowsk – RUS ▭ ChudSSSR II.

Veselovskij, Leonid Nikolaevič, painter, * 12.4.1884 Syzran', † 1942 (?) – RUS ▭ ChudSSSR II.

Veselovskij, Ljudvig Romanovič (ChudSSSR II) → Wiesiołowski, Ludwik

Veselovský, Anton, architect, f. 1816, l. 1821 – SK ▭ ArchAKL.

Veselovský, Choma (Veselovič, Foma), painter, f. about 1693 – UA, RUS ▭ ChudSSSR II; SchU.

Veselý, Alojz, painter, * 22.11.1836 Malacky, † 1918 Malacky – SK ▭ Toman II.

Veselý, Antonín, painter, * 11.6.1896 Brno, l. 1943 – CZ ▭ Toman II.

Veselý, Bedřich, portrait painter, restorer, * 2.2.1881 Slaný – CZ ▭ Toman II.

Veselý, Eduard (Toman II) → Wessely, Eduard

Veselý, František, painter, f. about 1751 – CZ ▭ Toman II.

Veselý, Jan, carver, sculptor, * about 1730, † 14.3.1805 Prag – CZ ▭ Toman II.

Veselý, Josef, painter, * 4.3.1894 Plzeň, l. 1929 – CZ ▭ Toman II.

Veselý, Josef (1912), painter, * 9.1.1912 Česká Bělá – CZ ▭ Toman II.

Veselý, Josef Eduard → Wessely, Josef Eduard (1826)

Veselý, Karel, painter, restorer, * 31.7.1912 Borovany – CZ ▭ Toman II.

Veselý, Milan, commercial artist, * 1939 – SK ▭ ArchAKL.

Veselý, Octave A., painter, * 21.2.1912 Paris – CZ ▭ Toman II.

Veselý, Stanislav, painter, graphic artist, * 25.9.1921 Prag – CZ ▭ Toman II.

Veselý, Theodor Bohdan, painter, * 9.11.1872 Nový Bydžov, l. 1935 – CZ ▭ Toman II.

Veselý, Václav (1665), painter, f. 1665 – CZ ▭ Toman II.

Veselý, Václav (1803), sculptor, f. 1803 – CZ ▭ Toman II.

Veselý, Václav J., master draughtsman, f. 1727 – CZ ▭ Toman II.

Veselý, *Veno,* painter, * 23.7.1879 Řivna, l. 1928 – CZ ▣ Toman II.

Veselý, *Vilém,* glass artist, * 1931 – CZ ▣ WWCGA.

Vesey, *Thomas* → **Veasey,** *Thomas*

Vesey, *William,* mason, f. 1437, l. 1462 – GB ▣ Harvey.

Vesey-Holt, *A. Julia,* flower painter, f. 1884 – GB ▣ Pavière III.2; Wood.

Veshchilov, *Konstantin Aleksandrovich* (Milner) → **Veščilov,** *Konstantin Aleksandrovič*

Vešin, *Jaroslav* (ELU IV; Toman II) → **Věšín,** *Jaroslav Fr. Julius*

Věšín, *Jaroslav Fr. Julius* (Vešin, Jaroslav František; Vešin, Jaroslav), painter, * 23.5.1859 or 23.5.1860 Vrany, † 9.5.1915 Sofia – BG, CZ ▣ EIIB; ELU IV; Marinski Živopis; Münchner Maler IV; ThB XXXIV; Toman II.

Vešin, *Jaroslav František* (EIIB; Marinski Živopis) → **Věšín,** *Jaroslav Fr. Julius*

Veslen, *Börje,* graphic artist, illustrator, master draughtsman, painter, * 23.10.1903 Stockholm, † 1973 – S ▣ SvK; SvKL V; Vollmer V.

Vesly, *Louis-Ephrem de,* architect, * 1844 Rouen, l. 1889 – F ▣ Delaire.

Vesman, *Fedor-German Ivanovič* → **Vesman,** *Fedor Ivanovič*

Vesman, *Fedor Ivanovič,* painter, f. 1852, l. 1853 – RUS ▣ ChudSSSR II.

Vesmanis, *Konstantin Avgustovič* (ChudSSSR II) → **Vesmanis,** *Konstantins*

Vesmanis, *Konstantins* (Vesmanis, Konstantin Avgustovič), sculptor, * 3.5.1912 Riga – LV ▣ ChudSSSR II.

Vesna, *Ivan Ivanovič* (ChudSSSR II) → **Vesna,** *Ivan Ivanovyč*

Vesna, *Ivan Ivanovyč* (Vesna, Ivan Ivanovič), sculptor, * 11.6.1909 Podberedic (West-Ukraine) – UA, RUS ▣ ChudSSSR II; SChU.

Vesnin, *Aleksandr Aleksandrovič* (Vesnin, Aleksandr Aleksandrovich; Vesnine, Alexandre; Vesnin, Oleksandr Oleksandrovyč; Wessnin, Alexander; Wessnin, Alexander A.), architect, painter, stage set designer, graphic artist, * 28.5.1883 Jur'evec, † 7.11.1959 Moskau – RUS ▣ Avantgarde 1900-1923; Avantgarde 1924-1937; ChudSSSR II; DA XXXII; Milner; SChU; Schurr VI; ThB XXXV; Vollmer VI.

Vesnin, *Aleksandr Aleksandrovich* (DA XXXII; Milner) → **Vesnin,** *Aleksandr Aleksandrovič*

Vesnin, *Leonid Aleksandrovič* (Vesnin, Leonid Aleksandrovich; Vesnin, Leonid Oleksandrovyč; Wessnin, Leonid Alexandrowitsch; Wessnin, Leonid A.), architect, * 10.12.1880 Nižnij Novgorod, † 8.10.1933 Moskau – RUS ▣ Avantgarde 1900-1923; Avantgarde 1924-1937; DA XXXII; SChU; ThB XXXV; Vollmer VI.

Vesnin, *Leonid Aleksandrovich* (DA XXXII) → **Vesnin,** *Leonid Aleksandrovič*

Vesnin, *Leonid Oleksandrovyč* (SChU) → **Vesnin,** *Leonid Aleksandrovič*

Vesnin, *Oleksandr Oleksandrovyč* (SChU) → **Vesnin,** *Aleksandr Aleksandrovič*

Vesnin, *Viktor Aleksandrovič* (Vesnin, Viktor Aleksandrovich; Vesnin, Viktor Oleksandrovyč; Wessnin, Viktor & %Wessnin, Leonid Alexandrowitsch; Wessnin, Victor A.), architect, * 9.4.1882 Jur'evec, † 17.9.1950 Moskau – RUS, UA ▣ Avantgarde 1900-1923; Avantgarde 1924-1937; ChudSSSR II; DA XXXII; SChU; ThB XXXV; Vollmer VI.

Vesnin, *Viktor Aleksandrovich* (DA XXXII) → **Vesnin,** *Viktor Aleksandrovič*

Vesnin, *Viktor Oleksandrovyč* (SChU) → **Vesnin,** *Viktor Aleksandrovič*

Vesnine, *Alexandre* (Schurr VI) → **Vesnin,** *Aleksandr Aleksandrovič*

Veso, *Augustin,* interior designer, fresco painter, mosaicist, * 31.7.1931 Baia Mare (Siebenbürgen) – RO ▣ Barbosa.

Vesou, *Jean de,* glassmaker, * Vesoul, f. 1710 – F ▣ Brune.

Vesoul, *Humbert de,* mason, f. 1499 – F ▣ Brune.

Vesoul, *Jean de (1334),* goldsmith, f. 1334, l. 1385 – F ▣ Brune.

Vesoul, *Jean de (1408)* (Vesoul, Jean de), locksmith, f. 1408, l. 1409 – F ▣ Brune.

Vespa → **Bignami,** *Vespasiano*

Vespa, *Nunzio,* painter, * 20.3.1915 Calascio, † 19.1.1972 L'Aquila – I ▣ Comanducci V.

Vespasianio, *Amfiareo,* calligrapher, f. 1554 – I ▣ Bradley III.

Frate **Vespasiano** → **Amphiareo,** *Vespasiano*

Vespasiano, *Andrea,* painter, f. 1651 – I ▣ ThB XXXIV.

Vespasiano, *Padre Francesco* (Bradley III) → **Vespasiano,** *Francesco Padre*

Vespasiano, *Francesco Padre* (Vespasiano, Padre Francesco), miniature painter, f. about 1530 – I ▣ Bradley III.

Vespasiano, *Frate* → **Amphiareo,** *Vespasiano*

Vespasiano, *Nicolò,* painter, * about 1538, † before 1574 Genua – I ▣ Schede Vesme IV; ThB XXXIV.

Vespasiano de' Bisticci, copyist, f. 1401 – I ▣ Bradley III.

Vespasiano de Filippo, copyist, f. 1401 – I ▣ Bradley III.

Vespaziani, *Alberto,* painter, * 26.3.1927 Rom – I ▣ Comanducci V.

Vespeira, *Marcelino Macedo,* painter, master draughtsman, * 1925 Alcochete – P ▣ Pamplona V; Tannock.

Vesper, *Noël,* painter, * 25.12.1882 Mérindol (Vaucluse), l. before 1961 – F ▣ Edouard-Joseph III; Vollmer V.

Vespermann, *Leonore,* painter, * 13.8.1900 Kiel, † 23.4.1974 Kiel – D ▣ Feddersen; Wolff-Thomsen.

Vespi, *Alexandre de,* glass artist, f. 1391 – E ▣ Ráfols III.

Vespi, *Pietro,* silversmith, f. 1816, l. 23.7.1818 – I ▣ Bulgari I.3/II.

Vespignani, *Rev. Ernesto,* architect, * 8.9.1861 Lugo, † 4.2.1925 Buenos Aires – RA, E ▣ EAAm III.

Vespignani, *Francesco (conte),* architect, * 1842 Rom, † 1899 Rom – I ▣ ThB XXXIV.

Vespignani, *Giacomo,* painter, * 1891 Lugo, † 1941 Lugo – I ▣ Comanducci V; PittItalNovec/1 II.

Vespignani, *Luigi,* goldsmith, silversmith, f. 15.9.1845 – I ▣ Bulgari III.

Vespignani, *Renzo,* painter, graphic artist, * 19.2.1924 Rom – I ▣ Comanducci V; DEB XI; DizArtItal; ELU IV; PittItalNovec/2 II; Vollmer V.

Vespignani, *Virgilio* (Vespignani, Virginio), architect, copper engraver, master draughtsman, * 12.2.1808 Rom, † 4.12.1882 Rom – I ▣ Comanducci V; DA XXXII; ELU IV; Servolini; ThB XXXIV.

Vespignani, *Virginio* (Comanducci V; Servolini) → **Vespignani,** *Virgilio*

il **Vespino** → **Bianchi,** *Andrea* (1602)

Vespino, il → **Bianchi,** *Andrea* (1602)

Vespré, *Victor* (Bradley III; Foskett; Strickland II) → **Vispré,** *Victor*

Vesprini, *Obdulio,* painter, * 3.11.1923 Exaltación de la Cruz (Buenos Aires) or Buenos Aires – RA ▣ EAAm III; Merlino.

Vespuciis, *A. de,* artist, f. 1463(?) – I ▣ Bradley III.

Vesque von Püttlingen, *Karl von,* portrait painter, history painter, genre painter, * 4.4.1805 Wien, † after 1854 – A ▣ Fuchs Maler 19.Jh. IV; ThB XXXIV.

Vessar, *Carl,* architect, f. 1936 – D ▣ Davidson II.1.

Vessault, *Nicolas,* cabinetmaker, f. 1525 – F ▣ Brune.

Vessaulx, *Antoine,* cabinetmaker, f. 1569, l. 1573 – F ▣ Brune.

Vessem, *Hendrikus Antonius Cornelis,* painter, master draughtsman, * 26.10.1939 Rotterdam (Zuid-Holland) – NL ▣ Scheen II.

Vessenat, *Antoine,* painter, f. 1499 – F ▣ Audin/Vial II.

Vesser, *Franz,* goldsmith, f. 21.11.1642 – D ▣ Sitzmann.

Vessereau, *Magdeleine,* watercolourist, master draughtsman, illustrator, engraver, landscape painter, * 5.5.1915 Lyon (Rhône) – F ▣ Bénézit.

Vesseur, *Wilhelmus Johannes Maria,* costume designer, master draughtsman, watercolourist, * 5.4.1919 Utrecht (Utrecht) – NL ▣ Scheen II.

Vesseur, *Wim* → **Vesseur,** *Wilhelmus Johannes Maria*

Vessey, *Elizabeth Margaret,* miniature painter, * 1801(?), † 1881 – GB ▣ Foskett.

Vessie, *Guillaume,* goldsmith, f. 1313 – F ▣ Nocq IV.

Vessiere, *Charles,* engraver, * 1866 or 1867 Frankreich, l. 17.4.1893 – USA ▣ Karel.

Vesskaja, *Svetlana Vasil'evna,* sculptor, * 17.12.1925 Naljuč (Leningrad) – RUS ▣ ChudSSSR II.

Vest (Hafner-, Bossierer- und Krugbäcker-Familie) (ThB XXXIV) → **Vest,** *Caspar* (1548)

Vest (Hafner-, Bossierer- und Krugbäcker-Familie) (ThB XXXIV) → **Vest,** *Caspar* (1583)

Vest (Hafner-, Bossierer- und Krugbäcker-Familie) (ThB XXXIV) → **Vest,** *Cuntz* (1499)

Vest (Hafner-, Bossierer- und Krugbäcker-Familie) (ThB XXXIV) → **Vest,** *Cuntz* (1515)

Vest (Hafner-, Bossierer- und Krugbäcker-Familie) (ThB XXXIV) → **Vest,** *Georg* (1539)

Vest (Hafner-, Bossierer- und Krugbäcker-Familie) (ThB XXXIV) → **Vest,** *Hans* (1542)

Vest (Hafner-, Bossierer- und Krugbäcker-Familie) (ThB XXXIV) → Vest, *Hans* (1553)

Vest (Hafner-, Bossierer- und Krugbäcker-Familie) (ThB XXXIV) → Vest, *Hans* (1602)

Vest (Hafner-, Bossierer- und Krugbäcker-Familie) (ThB XXXIV) → Vest, *Heinz*

Vest (Hafner-, Bossierer- und Krugbäcker-Familie) (ThB XXXIV) → Vest, *Otto*

Vest (Hafner-, Bossierer- und Krugbäcker-Familie) (ThB XXXIV) → Vest, *Sebastian*

Vest (Hafner-, Bossierer- und Krugbäcker-Familie) (ThB XXXIV) → Vest, *Thomas*

Vest, *Bartholomeus*, painter, f. 1473, l. 1508 – F ▭ ThB XXXIV.

Vest, *Caspar (1548)*, potter, wax sculptor, * about 1548, † 1616 – D ▭ Sitzmann; ThB XXXIV.

Vest, *Caspar (1583)*, artist (?), * 1583, † before 1603 (?) – D ▭ Sitzmann; ThB XXXIV.

Vest, *Cuntz (1499)* (Vest, Cuntz (der Ältere)), potter, † before 1499 – D ▭ Sitzmann; ThB XXXIV.

Vest, *Cuntz (1515)*, potter, f. 1485 (?), † 1515 – D ▭ ThB XXXIV.

Vest, *Georg (1539)* (Vest, Georg (1)), potter, f. 12.11.1539, l. 1559 – D ▭ Sitzmann; ThB XXXIV.

Vest, *Georg (1574)* (Vest, Georg (der Ältere)), wax sculptor, potter, * before 6.3.1574, l. 24.3.1619 – D ▭ Sitzmann; ThB XXXI; ThB XXXIV.

Vest, *Georg (1586)* (Vest, Georg (der Jüngere)), wax sculptor, potter, * before 30.3.1586 Creußen, † before 1638 Nürnberg – D ▭ Sitzmann; ThB XXIII; ThB XXVI; ThB XXXII; ThB XXXIV.

Vest, *Hans (1542)* (Vest, Hans (1)), potter, † 1542 – D ▭ Sitzmann; ThB XXXIV.

Vest, *Hans (1553)* (Vest, Hans (2)), potter, f. 29.5.1553, † before 1590 – D ▭ Sitzmann; ThB XXXIV.

Vest, *Hans (1602)* (Vest, Hans (3)), potter, * about 1602 Schnaibelwaid (?), † before 8.3.1656 – D ▭ Sitzmann; ThB XXXIV.

Vest, *Heinz*, potter, carver (?), wax sculptor (?), * 1499, † 1552 – D ▭ Sitzmann; ThB XXXIV.

Vest, *Johann*, wood sculptor, carver, instrument maker, * Leutschau, f. 1672, † 1.2.1694 Hermannstadt – RO ▭ ThB XXXIV.

Vest, *Johannes*, potter, wax sculptor, form cutter, * before 3.2.1575 Creußen, † before 6.10.1611 Frankfurt (Main) – D ▭ Sitzmann; ThB XXIII; ThB XXXI; ThB XXXIV; Zülch.

Vest, *Leonhard*, wax sculptor, potter, f. 5.8.1596 – D ▭ Zülch.

Vest, *Martin* → Fest, *Martin*

Vest, *Nora*, architect, painter, sculptor, installation artist, textile artist, graphic artist, * 20.6.1952 Basel – CH ▭ KVS.

Vest, *Otto*, potter, f. 1485 (?), † before 1514 – D ▭ Sitzmann; ThB XXXIV.

Vest, *Paulus*, goldsmith, maker of silverwork, * 1628 Nürnberg, † 1694 Nürnberg – D ▭ Kat. Nürnberg.

Vest, *Petter Verner*, painter, sculptor, * 25.3.1890 Tusby, l. 1910 – SF ▭ Nordström.

Vest, *Sebastian*, potter, * about 1568, † before 6.8.1634 Pegnitz – D ▭ Sitzmann; ThB XXXIV.

Vest, *Thomas*, potter, * about 1545, l. 6.5.1615 – D ▭ ThB XXXIV.

Vest, *Verner* → Vest, *Petter Verner*

Vestal, *David*, photographer, * 21.3.1924 Menlo Park (California) – USA ▭ Naylor.

Vestal, *Matteo*, painter, f. 1606 – I ▭ DEB XI; ThB XXXIV.

Vestarini, master draughtsman, engraver, f. 1.1.1760 – RUS, I ▭ ChudSSSR II.

Vestberg, *Artur* → Vestberg, *Artur Edvard*

Vestberg, *Artur Edvard*, master draughtsman, * 26.6.1859 Borgsjö, † 28.7.1935 Uppsala – S ▭ SvKL V.

Vestberg, *Johan Erik*, painter, * 1812, l. 10.1840 – S ▭ SvKL V.

Vestbirk, *Tonny*, painter, * 22.8.1894 Kopenhagen, l. 1960 – DK, S ▭ SvKL V.

Vestel, *Jacques*, frame maker, f. 1616, l. 1628 – F ▭ ThB XXXIV.

Vesten, *A.* → Vestrun, *A.*

Vestenický, *Vladimír*, figure painter, * 14.12.1919 Brusno – SK ▭ Toman II; Vollmer V.

Vester, *Gesine* → Vester, *Gezina Johanna Francina*

Vester, *Gezina Johanna Francina*, painter, master draughtsman, * 23.12.1857 Heemstede (Noord-Holland), † 30.1.1939 Haarlem (Noord-Holland) – NL ▭ Scheen II.

Vester, *Willem*, landscape painter, * 31.1.1824 Heemstede (Noord-Holland), † 7.1871 (?) or 12.7.1895 Haarlem (Noord-Holland) – NL ▭ Scheen II; ThB XXXIV.

Vesterberg, *Eduard*, lithographer, * 8.11.1824 Kopenhagen, † 8.3.1865 – DK ▭ ThB XXXIV.

Vesterfel'd, *Abragam* (SchU) → Westervelt, *Abraham van*

Vesterfel'd, *Avraam van* (ChudSSSR II) → Westervelt, *Abraham van*

Vestergaard Jensen, *Helge* → Vestergaard Jensen, *Helge Christian*

Vestergaard Jensen, *Helge Christian*, furniture designer, * 16.3.1917 – DK ▭ DKL II.

Vesterholm, *Victor* → Westerholm, *Victor*

Vesterholm, *Viktor* → Westerholm, *Victor*

Vesterholm, *Viktor Axel* (Nordström) → Westerholm, *Victor*

Vesterinen, *Eeva* → Vesterinen, *Eeva Inkeri*

Vesterinen, *Eeva Inkeri*, painter, * 31.5.1943 Rautjärvi – SF ▭ Kuvataiteilijat.

Vestering, *Gijsbert*, copper engraver, * Amsterdam (?), f. 1746, † before 26.11.1782 – NL ▭ Waller.

Vesterini → Vestarini

Vesterini, *Ivan* (Vistarini, Giovanni), porcelain artist, f. 1755, l. 1758 – I, RUS ▭ ChudSSSR II; ThB XXXIV.

Vesterlid, *Are*, architect, * 28.7.1921 Strinda – N ▭ NKL IV.

Vesterlid, *Arne*, architect, * 6.9.1893 Tromsø, † 30.10.1962 Oslo – N ▭ NKL IV.

Vestermarck, *Helena* → Westermarck, *Helena*

Vestermarck, *Helena Charlotta* (Nordström) → Westermarck, *Helena*

Vestfalen, *Antonina Christianovna*, graphic artist, * 1881 Zemetčino (Voronež), † 1942 Leningrad – RUS ▭ ChudSSSR II.

Vestfalen, *Él'za Christianovna*, graphic artist, designer, metal artist, leather artist, * 1876 Makarovka (Penza), † 1942 Leningrad – RUS ▭ ChudSSSR II.

Vestfalen-Kulakova, *Antonina Christianovna* → Vestfalen, *Antonina Christianovna*

Vesti, *Michelangelo*, painter, f. 1612 – I ▭ ThB XXXIV.

Vestier, *Alexandre-Phidias* (Delaire) → Vestier, *Phidias*

Vestier, *Antoine*, portrait painter, miniature painter, * 28.4.1740 Avallon, † 24.12.1824 Paris – F, GB ▭ Audin/Vial II; DA XXXII; Darmon; Foskett; Schidlof Frankreich; ThB XXXIV.

Vestier, *Archimède*, architect, * 1794 Paris, † 1859 – F ▭ Delaire.

Vestier, *Marie Nicole* (Vestier, Nicole), miniature painter, * 8.9.1767, l. 1815 – F ▭ Darmon; Schidlof Frankreich.

Vestier, *Nicolas-Antoine-Jacques* (Delaire) → Vestier, *Nicolas Jacques Antoine*

Vestier, *Nicolas Jacques Antoine* (Vestier, Nicolas-Antoine-Jacques), architect, * 25.5.1765 Paris, † 1816 Paris – F ▭ Delaire; ThB XXXIV.

Vestier, *Nicole* (Darmon; Schidlof Frankreich) → Vestier, *Marie Nicole*

Vestier, *Phidias* (Vestier, Alexandre-Phidias), architect, * 1796 Berny, † 1874 – F ▭ Delaire.

Vestier, *Pierre* → Vestier, *Antoine*

Vestin, *Maja* → Lundbäck, *Maja*

Vestling, *Karin*, painter, sculptor, * 20.2.1891 Svartå, l. before 1926 – SF ▭ Nordström.

Vestling-Björkegren, *Rut*, painter, f. 1928 – S ▭ SvKL V.

Vestly, *Johan*, painter, master draughtsman, * 24.1.1923 Aker – N ▭ NKL IV.

Vestner, *Georg Wilhelm*, minter, * 1.9.1677 Schweinfurt, † 24.11.1740 or 1.12.1740 Nürnberg – D ▭ DA XXXII; Sitzmann; ThB XXXIV.

Vestnitzer, *David*, bell founder, f. 1630 – A ▭ ThB XXXIV.

Vestri, *Antonio* → Verni, *Antonio*

Vestri, *Archimede*, architect, f. 1878 – I ▭ ThB XXXIV.

Vestri, *Francesco*, painter, f. 1635 – I ▭ ThB XXXIV.

Vestri, *Marco*, master draughtsman, * Brescia, f. 1701 – I ▭ DEB XI; ThB XXXIV.

Vestrinck, *Henricus*, bell founder, f. 1644, l. 1645 – NL ▭ ThB XXXIV.

Vestrini, *Renzo*, painter, * 22.5.1906 Florenz – I, YV ▭ DAVV II.

Vestrun, *A.*, watercolourist, f. 1873, l. before 1982 – DK ▭ Brewington.

Vestvol, *Jakov*, goldsmith, silversmith, f. 1701 – RUS ▭ ChudSSSR II.

Vésy, *Pierre Joseph* → Vezy, *Pierre Joseph*

Vésy, *Pierre-Joseph*, sculptor, f. 1755 – F ▭ Lami 18.Jh. II.

Vesz, *Sabine* → Vesz, *Sabine Angela*

Vesz, *Sabine Angela*, batik artist, * 31.7.1940 Berlin – NL ▭ Scheen II.

Veszelszky, *Béla*, figure painter, landscape painter, still-life painter, * 24.7.1905 Budapest, † 1977 Budapest – H ▭ MagyFestAdat.

Veszely, *Beáta*, mixed media artist, installation artist, painter, * 1970 Budapest – H ▭ ArchAKL.

Veszely, *Ferenc*, graphic artist, painter, * 1945 Wels – H ▭ MagyFestAdat.

Vészi, *Margarete* → Vészi, *Margit*

Vészi, *Margit*, painter, caricaturist, * 27.4.1885 Budapest, † 1961 Palma de Mallorca – H ▭ MagyFestAdat; ThB XXXIV; Vollmer V.

Veszprémi, *Endre*, genre painter, graphic artist, sculptor, * 14.6.1925 Székesfehérvár – H ☐ MagyFestAdat; Vollmer V.

Vesztróczy, *Emanuel* → **Vesztróczy**, *Manó*

Vesztróczy, *Manó*, landscape painter, genre painter, * 17.1.1875 Újpest, † 24.9.1955 Budapest – H ☐ MagyFestAdat; ThB XXXIV; Vollmer V.

Vet, *Anton van der* → **Vet**, *Antonie Carel Wouter van der*

Vet, *Antonie Carel Wouter van der*, watercolourist, master draughtsman, * 16.2.1889 Den Haag (Zuid-Holland), † 21.3.1964 Den Haag (Zuid-Holland) – NL ☐ Scheen II.

Vet, *Cornelis Adrianus Johannes Maria*, sculptor, * 16.3.1937 Amsterdam (Noord-Holland) – NL ☐ Scheen II.

Vet, *Hendrik van der*, pastellist, * 6.8.1916 Leiden (Zuid-Holland) – NL ☐ Scheen II.

Vet, *Johannes van der*, master draughtsman, * 2.6.1879 Den Haag (Zuid-Holland), l. 1908 – NL ☐ Scheen II.

Vet, *Kees* → **Vet**, *Cornelis Adrianus Johannes Maria*

Vet, *Klaas*, master draughtsman, designer, potter, * 28.9.1876 Purmerend (Noord-Holland), † about 22.8.1943 Arnhem (Gelderland) – NL ☐ Scheen II.

Vetancourt, *Antonio del Sacramento*, painter, f. 1769 – MEX ☐ Toussaint.

Vétault, *Charles*, architect, * 1795 Poitiers, l. after 1820 – F ☐ Delaire.

Vétault, *Pierre*, sculptor, f. 1744, l. 1785 – F ☐ Lami 18.Jh. II.

Vetcour, *Fernand*, landscape painter, * 1908 Lüttich – B ☐ DPB II.

Vételet, *Félix Alexandre*, sculptor, * 12.9.1826 Nantes – F ☐ ThB XXXIV.

Veterano (Bradley III) → **Veterano**, *Federico*

Veterano, *Federico* (Veterano), calligrapher, miniature painter, copyist, f. 1482, l. 1552 – I ☐ Bradley III; D'Ancona/Aeschlimann; DEB XI; ThB XXXIV.

Veteranus, *Andreas* (ThB XXXIV) → **Andreas Veteranus**

Veteraquinas, *Albertus* → **Ouwater**, *Albert van*

Veterman, *Eduard* (Mak van Waay; Vollmer V) → **Veterman**, *Elias*

Veterman, *Elias* (Veterman, Eduard), figure painter, portrait painter, * 9.11.1901 Den Haag (Zuid-Holland), † 29.9.1946 Laren (Noord-Holland) – NL ☐ Mak van Waay; Scheen II; Vollmer V.

Veteŝník, *Václav*, watercolourist, * 20.9.1885 Vémyslice – CZ ☐ Toman II.

Vetey, *Pierre de*, painter, f. 1478 – CH ☐ Brun III.

Veth, *A. C.* (Mak van Waay) → **Veth**, *Anne Cornelis*

Veth, *Anne Cornelis* (Veth, A. C.; Veth, Cornelis), caricaturist, lithographer, illustrator, watercolourist, * 3.3.1880 Dordrecht (Zuid-Holland) – NL ☐ Mak van Waay; Scheen II; ThB XXXIV; Vollmer V; Waller.

Veth, *Bas* (ThB XXXIV) → **Veth**, *Bastiaan*

Veth, *Bastiaan* (Veth, Bas), landscape painter, watercolourist, master draughtsman, * 12.3.1861 Arnhem (Gelderland), † 4.4.1944 Gouvieux (Oise) – NL ☐ Scheen II; ThB XXXIV.

Veth, *Cornelis* (ThB XXXIV; Vollmer V) → **Veth**, *Anne Cornelis*

Veth, *Jan Daemsz. de*, portrait painter, * about 1595, † 1625 Gouda – NL ☐ ThB XXXIV.

Veth, *Jan Damesz. de* → **Veth**, *Jan Daemsz. de*

Veth, *Jan Pieter*, painter, lithographer, etcher, master draughtsman, * 18.5.1864 Dordrecht (Zuid-Holland), † 1.7.1925 Amsterdam (Noord-Holland) – NL ☐ DA XXXII; Scheen II; ThB XXXIV; Waller.

Vethake, *Adriana* (Groce/Wallace) → **Vethake**, *Adriana H.*

Vethake, *Adriana H.* (Vethake, Adriana), watercolourist, f. 1795, l. 1801 – USA ☐ Brewington; Groce/Wallace.

vétilleux, *le* → **Purgold**, *P.*

Vetjutnev, *Georgij Filippovič*, sculptor, * 17.5.1903 (Gut) Glazunovskij (Saratov), † 18.2.1960 Leningrad – RUS ☐ ChudSSSR II.

Vető, *Ágnes Róza*, painter, * 1912 Rákospalota – H ☐ MagyFestAdat.

Vetor → **Vettore** (1463)

Větr, *Antonín*, painter, * 21.6.1889 Malenovice, l. 1934 – CZ, VAE, USA ☐ Toman II.

Vetri, *Domenico di Polo di Angelo de'* (DA XXXII) → **Domenico di Polo di Angelo de Vetri**

Vetri, *F.*, sculptor, f. 1912 – I ☐ Panzetta.

Vetri, *Paolo*, painter, master draughtsman, etcher, * 2.2.1855 or 21.2.1855 Castrogiovanni, † 2.5.1937 Neapel – I ☐ Comanducci V; DEB XI; PittItalOttoc; Servolini; ThB XXXIV.

dal Vetro → **Bonino**, *Giovanni* (1325)

vetro, *del* → **Jacopo di Castello di Mino di Martinello**

Vetro, *Arthur Ludwig* (Vetro, Artur), sculptor, graphic artist, * 30.8.1919 Temesvár – RO ☐ Barbosa; Vollmer V.

Vetro, *Artur* (Barbosa) → **Vetro**, *Arthur Ludwig*

Vetro, *Ileana*, decorator, leather artist, metal artist, * 24.5.1921 Cluj – RO ☐ Barbosa.

Vetró Bodoni, *Zsuzsa*, painter, * 1951 Kolozsvár – RO, H ☐ MagyFestAdat.

Vetrogonskij, *Vladimir Aleksandrovič*, graphic artist, * 25.11.1923 St. Petersburg or Petrograd – RUS ☐ ChudSSSR II; Kat. Moskau II.

Vetromila, *Casimiro*, architect, f. 1742 – I ☐ ThB XXXIV.

Vetrov, *Afanasij Vasil'evič*, sculptor, * 22.2.1900 Zabegaevo – RUS ☐ ChudSSSR II.

Vetrova, *Elizabeta Michajlovna*, designer, * 5.9.1921 Ikša (Moskau) – RUS ☐ ChudSSSR II.

Vetrova, *Zoja Michajlovna*, sculptor, * 27.11.1927 Moskau – RUS ☐ ChudSSSR II.

Vetsch, painter, f. about 1817 – D ☐ ThB XXXIV.

Vetten, *J.* (ThB XXXIV) → **Vetten**, *Johannes*

Vetten, *Johannes* (Vetten, J.), genre painter, portrait painter, * 9.4.1827 Amsterdam (Noord-Holland), † 11.4.1866 Amsterdam (Noord-Holland) – NL ☐ Scheen II; ThB XXXIV.

Vetten, *Matthäus Heinrich*, wood sculptor, carver, f. 11.11.1732, l. 1738 – D ☐ ThB XXXIV.

Vettengl, *Rudolfus*, figure painter, porcelain painter, f. 1866, l. 1873 – H ☐ Neuwirth II.

Vettenwinkel, *Hendrik* → **Vettewinkel**, *Hendrik*

Vetter, *Andreas*, porcelain painter, f. 11.1891 – D ☐ Neuwirth II.

Vetter, *Auguste*, painter, * 2.2.1825 Passy (Seine), l. 1857 – F ☐ Audin/Vial II.

Vetter, *Charles*, painter, * 1.5.1858 Kahlstädt (Warthegau), † 1936 München – D ☐ Münchner Maler IV; ThB XXXIV.

Vetter, *Christ. Ludwig*, pastellist, f. 1776 – D ☐ ThB XXXIV.

Vetter, *Christian*, master draughtsman, f. 1601 – PL, CZ ☐ ThB XXXIV.

Vetter, *Cornelia Cowles*, painter, * 20.2.1881 Hartford (Connecticut), l. 1947 – USA ☐ Falk.

Vetter, *Elke*, painter, * 1939 – D · ☐ Nagel.

Vetter, *Erna*, painter, * 14.4.1887 Wittenberg, l. before 1961 – D ☐ Vollmer V.

Vetter, *Ewald*, painter, graphic artist, * 29.4.1894 or 29.9.1894 Elberfeld, † 1981 Berlin (?) – D ☐ Münchner Maler VI; ThB XXXIV; Vollmer V.

Vetter, *Franz*, painter, graphic artist, * 1.2.1886 Halle (Saale), l. before 1961 – D ☐ Vollmer V.

Vetter, *George Jacob*, painter, designer, graphic artist, * 5.1.1912 – USA ☐ Falk.

Vetter, *Hans (1900)*, painter, * 1900 – D ☐ Vollmer V.

Vetter, *Hans (1944)*, goldsmith, * 1944 Schwäbisch-Gmünd – D ☐ Nagel.

Vetter, *Hans Joseb*, painter, f. 1770 – CH ☐ ThB XXXIV.

Vetter, *Hégésippe-Jean* (Bauer/Carpentier VI; Schurr III) → **Vetter**, *Jean Hégésippe*

Vetter, *Hendrik Hermanus*, lithographer, master draughtsman, painter, * 21.10.1791 Gouda (Zuid-Holland), † 20.1.1865 Delft (Zuid-Holland) – NL ☐ Scheen II; Waller.

Vetter, *Hieronymus*, pewter caster, f. 1722 – D ☐ ThB XXXIV.

Vetter, *Ingo*, ceramist, * 1968 Bensheim – D ☐ WWCCA.

Vetter, *Isaak*, painter, master draughtsman, * 1692, † 27.9.1747 – CH ☐ Brun III.

Vetter, *Jan Karel* (Toman II) → **Vetter**, *Johann Karl*

Vetter, *Jean Hégésippe* (Vetter, Hégésippe-Jean), painter, * 21.9.1820 Paris, † 1900 – F ☐ Bauer/Carpentier VI; Schurr III; ThB XXXIV.

Vetter, *Jörg*, building craftsman, f. 1552 – D ☐ ThB XXXIV.

Vetter, *Joh. Georg*, engineer, * 1681, † before 5.6.1745 or 5.6.1745 – D ☐ Sitzmann; ThB XXXIV.

Vetter, *Joh. Valentin*, maker of silverwork, * Nürnberg, f. 8.1.1666 – D ☐ ThB XXXIV.

Vetter, *Johann (1575)*, glass painter, f. 1575, † before 26.2.1620 – D ☐ ThB XXXIV; Zülch.

Vetter, *Johann Karl* (Vetter, Jan Karel), stone sculptor, wood sculptor, f. 1700, l. 1740 – CZ ☐ ThB XXXIV; Toman II.

Vetter, *Johann Konrad,* architect, f. 1762
– CH ꞔ Brun III.

Vetter, *Johann Leonhard,* painter, f. 1781
– CH ꞔ Brun III.

Vetter, *Joseph,* sculptor, * 11.11.1860
Luzern, † 15.4.1936 Luzern – CH
ꞔ ThB XXXIV.

Vetter, *Jürgen,* glass cutter, f. 1701 – CZ,
D ꞔ ThB XXXIV.

Vetter, *Konrad* (Vetter, Konrad Ludwig),
glass painter, * 2.4.1922 Bern – CH
ꞔ KVS; LZSK; Plüss/Tavel II.

Vetter, *Konrad Ludwig* (Plüss/Tavel II) →
Vetter, *Konrad*

Vetter, *Mattheus Hinrich,* sculptor, f. 1729
– D ꞔ ThB XXXIV.

Vetter, *Michael,* master draughtsman,
* 1943 Allgäu – D ꞔ List.

Vetter, *Moritz,* goldsmith, jeweller, f. 1919
– A ꞔ Neuwirth Lex. II.

Vetter, *Niklaus,* decorative painter,
blazoner, * 1706, † 1752 – CH
ꞔ ThB XXXIV.

Vetter, *Reinhold,* glass painter, * 28.2.1877
Sohland (Spree), l. before 1961 – D
ꞔ ThB XXXIV; Vollmer V.

Vetter, *René,* painter, * 19.6.1926
Mulhouse (Elsaß) – F
ꞔ Bauer/Carpentier VI; Bénézit.

Vetter, *Théodore,* master draughtsman,
bookplate artist, * 1916 Strasbourg – F
ꞔ Bauer/Carpentier VI.

Vetter, *Wera* → **Ostwaldt,** *Wera*

Vetter, *Wilhelm,* goldsmith, * Augsburg,
f. 1586, † 1600 – D ꞔ Seling III.

Vetter-Spilker, *Ingrid,* glass artist, painter,
* 4.12.1939 Löhne – D ꞔ WWCGA.

Vettere, *Jean de* (Devettere, Jean),
landscape painter, * 1890 Brüssel,
l. before 1961 – B ꞔ DPB I;
Vollmer V.

Vetterer, *Hans Ludwig* → **Federer,** *Hans
Ludwig*

Vetterer, *Hieronymus* → **Federer,**
Hieronymus

Vetterer, *Johann Michael* → **Federer,**
Johann Michael (1700)

Vetterer, *Jonas* → **Federer,** *Jonas*

Vetterl, *Friedrich,* carpenter, * about 1654,
† 20.10.1744 – D ꞔ Sitzmann.

Vetterle, *Johannes,* pewter caster, f. about
1765 – D ꞔ ThB XXXIV.

Vetterlein, *Ernst* (Vetterlein, Ernst
Friedrich), architect, * 12.4.1873 Leipzig,
† 22.1.1950 Hannover – D ꞔ Jansa;
ThB XXXIV; Vollmer V.

Vetterlein, *Ernst Friedrich* (ThB XXXIV)
→ **Vetterlein,** *Ernst*

Vetterli, *Julius,* master draughtsman,
illustrator, f. 1897 – CH ꞔ Brun III.

Vettermann, *Christian,* tinsmith, f. 1677
– D ꞔ ThB XXXIV.

Vettern, *Franz de,* portrait painter, f. 1605
– D ꞔ ThB XXXIV.

Vetters, *E. A.,* porcelain painter or gilder,
porcelain artist, f. about 1910, l. 1912
– D ꞔ Neuwirth II.

Vetters, *Josef* → **Fetters,** *Josef*

Vettewinkel, *Dirck* → **Vettewinkel,** *Dirk*

Vettewinkel, *Dirk,* painter, * before
14.1.1787 Amsterdam (Noord-Holland),
† 14.2.1841 Amsterdam (Noord-Holland)
– NL ꞔ Scheen II.

Vettewinkel, *Hendrik* (Vettewinkel Dzn,
Hendrik), marine painter, * 20.10.1809
Amsterdam (Noord-Holland), † 8.5.1878
Amsterdam (Noord-Holland) – NL
ꞔ Brewington; Scheen II; ThB XXXIV.

Vettewinkel Dzn, *Hendrik* (Scheen II) →
Vettewinkel, *Hendrik*

Vettiger, *Franz,* painter, * 15.11.1846
or 15.1.1846 Uznach (St. Gallen),
† 6.6.1917 Uznach – CH
ꞔ ThB XXXIV.

Vettiner, *Jean-Baptiste,* woodcutter,
* 1871 Bordeaux, l. before 1940 – F
ꞔ ThB XXXIV.

Vettiner, *Jean Marc,* goldsmith,
* 13.9.1758 Genf, † 6.5.1814 Genf
– CH ꞔ ThB XXXIV.

Vettore (1463), bell founder, f. about 1463
– I ꞔ ThB XXXIV.

Vettore (1475), goldsmith, f. about 1475
– I ꞔ ThB XXXIV.

Vettori, *Luigi,* painter, * 1913 Santa
Lucia di Piave, † 1941 Monastir – I
ꞔ PittItalNovec/1 II.

Vettori, *Vincenzo,* painter, f. 1680, † 1709
Rom – I ꞔ ThB XXXIV.

Vettorio, painter, f. 1393, l. 1396 – I
ꞔ ThB XXXIV.

Vettriano, *Jack,* painter, f. 1988 – GB
ꞔ McEwan.

Vetturali, *Gaetano,* veduta painter,
* 22.9.1701 Lucca, † 22.4.1783 or
22.8.1783 Lucca – I ꞔ DEB XI;
ThB XXXIV.

Vétyemy, *Attila Mendly da* (Tannock) →
Mendly de Vétyemy, *Attila*

Veugle, *Nicolas le* → **Vleughels,** *Nicolas*

Veugny, *Marie-Gabriel,* architect, * 1785,
† 1850 – F ꞔ Delaire.

Veulty, master draughtsman, f. 1832 – F
ꞔ Audin/Vial II.

Veulty, *Claude,* miniature painter, f. 1809,
l. 1831 – F ꞔ Audin/Vial II.

Veurlander, *Fridolf* (Nordström) →
Weurlander, *Johan Fridolf*

Veuro, *August* (Nordström) → **Veuro,**
Aukusti

Veuro, *Aukusti* (Veuro, August), marble
sculptor, * 20.9.1886 Sääksmäki
(Haaparinne), † 5.5.1954 Sääksmäki
(Haaparinne) – SF ꞔ Koroma;
Kuvataiteilijat; Nordström; Paischeff;
Vollmer V.

Veuro, *Jaako* → **Veuro,** *Jaako
Väinö Juhani*

Veuro, *Jaako Väinö Juhani,* sculptor,
* 17.1.1932 Helsinki – SF
ꞔ Kuvataiteilijat.

Veussel, *Emma,* painter, f. 1853 – GB
ꞔ Wood.

Veutsch, *Heinrich* → **Beutsch,** *Heinrich*

Veuve, *Laurent,* painter, * 15.6.1961
Lausanne – CH, USA ꞔ KVS.

Veuve Perrin fils et Abellard → **Perrin**
(1785)

Vevanzi, *Carlo Gino,* painter, f. 1917
– USA ꞔ Falk.

Vevay, *James* → **Nevay,** *James*

Vevelet, *Jacques,* sculptor, f. 1682, l. 1683
– F ꞔ Audin/Vial II.

Vevenza, *Francesca,* painter, etcher,
lithographer, * 4.5.1941 Rom – CDN, I
ꞔ Ontario artists.

Vever, *Henri,* goldsmith, jeweller,
* 16.10.1854 Metz, † 1942 Paris – F
ꞔ DA XXXII; ThB XXXIV; Vollmer V.

Veverka, *Eman.,* porcelain painter (?),
f. 1891, l. 1894 – CZ ꞔ Neuwirth II.

Veverka, *Pavel,* sculptor, f. 1851 – CZ
ꞔ Toman II.

Veverka, *Rudolf,* painter, * 3.4.1922
Jihlava – CZ ꞔ Toman II.

Veverková-Grégrová, *Nella,* painter,
f. 1932 – CZ, USA ꞔ Toman II.

Vevle, *Kari* → **Vevle,** *Kari Johanne*

Vevle, *Kari Johanne,* textile artist,
* 21.8.1949 Bergen (Norwegen) – N
ꞔ NKL IV.

Vewicke, *Maynard,* painter, f. 1502,
l. 1525 – GB ꞔ DA XXXII.

Vexes, *Josef,* painter, † 1782 Rioja – E
ꞔ ThB XXXIV.

Vexinat, painter, sculptor, f. 1873 – F
ꞔ Alauzen.

Vey, *Joséphine-Louise-Marguerite* →
Poinet, *Joséphine-Louise-Marguerite*

Veydeman, *K. Ya.* → **Veidemanis,** *Kārlis*

Veyel, *Sylvester,* portrait painter,
* 27.2.1677 St. Gallen, † 27.4.1741
St. Gallen – CH ꞔ ThB XXXIV.

Veylder, *Cornelis de* (De Veylder,
Corneille), painter, * about 1828 or
1828 Antwerpen, † 30.4.1882 Antwerpen
– B, NL ꞔ DPB I; ThB XXXIV.

Veylier, *Jean,* painter, f. 1652 – F
ꞔ Audin/Vial II.

Veynat, *Antoni* → **Vaynat,** *Antoni*

Veyrard, *Pierre* → **Veyrat,** *Pierre*

Veyras, *Isaac de,* goldsmith, * 28.12.1664
Genf – CH ꞔ Brun III.

Veyras, *Jacques de,* goldsmith,
* 15.4.1611 Genf – CH ꞔ Brun III.

Veyras, *Pierre de,* goldsmith, * before
18.2.1571 Genf, † 4.6.1639 – CH
ꞔ Brun III.

Veyrassat, *Antoine,* sculptor, * 5.11.1804
Vevey, † 1852 Lausanne – CH, F
ꞔ ThB XXXIV.

Veyrassat, *Antoine* (1756), jeweller,
* about 1756 Vevey, † 27.3.1823
Cartigny – CH ꞔ Brun III.

Veyrassat, *Barthélemi,* goldsmith, * about
1753 Vevey, † 20.6.1830 Genf – CH
ꞔ Brun III.

Veyrassat, *Jules* (Delouche) → **Veyrassat,**
Jules Jacques

Veyrassat, *Jules Jacques* (Veyrassat, Jules),
animal painter, landscape painter, etcher,
* 12.4.1828 Paris, † 2.7.1893 Paris
– F ꞔ Delouche; Edouard-Joseph III;
ThB XXXIV.

Veyrassat, *Louis-Barthélemi* → **Veyrassat,**
Barthélemi

Veyrat, painter, f. 1843, l. 1848 – F
ꞔ Audin/Vial II.

Veyrat, *Adrien Hippolyte,* medalist, stamp
carver, * 14.2.1803 Paris, † 9.3.1883
Brüssel – F, B ꞔ ThB XXXIV.

Veyrat, *Auguste Pierre Adolphe,*
goldsmith, * 6.1.1809, † 20.12.1883
– F ꞔ ThB XXXIV.

Veyrat, *Jean,* painter, f. 1529, l. 1548 – F
ꞔ Audin/Vial II.

Veyrat, *Josephus,* painter, * Grigny
(Rhône), † 1887 or 1888 – F
ꞔ Audin/Vial II.

Veyrat, *Pierre,* painter, f. 1515 (?), l. 1565
– F ꞔ Audin/Vial II.

Veyre, *Jean-Léopold,* architect, * 1870
Bordeaux, l. after 1901 – F ꞔ Delaire.

Veyreda Casabó, *Francisco* (Cien años
XI) → **Vayreda Casabó,** *Francesc*

Veyreer, *Joseph* → **Veyrier,** *Joseph* (1813)

Veyren, *Jean-Bapt.,* trellis forger, * 1704
Villeneuve-de-Berg, † 9.4.1788 Corbie
– F ꞔ ThB XXXIV.

Veyrier (Goldschmiede-Familie) (ThB
XXXIV) → **Veyrier,** *Antoine*

Veyrier (Goldschmiede-Familie) (ThB
XXXIV) → **Veyrier,** *Jacques*

Veyrier (Goldschmiede-Familie) (ThB
XXXIV) → **Veyrier,** *Jean* (1482)

Veyrier (Goldschmiede-Familie) (ThB
XXXIV) → **Veyrier,** *Jean* (1523)

Veyrier (Goldschmiede-Familie) (ThB
XXXIV) → **Veyrier,** *Jean* (1598)

Veyrier (Goldschmiede-Familie) (ThB
XXXIV) → **Veyrier,** *Jean* (1606)

Veyrier (Goldschmiede-Familie) (ThB XXXIV) → **Veyrier,** Jean (1664)
Veyrier (Goldschmiede-Familie) (ThB XXXIV) → **Veyrier,** Mathieu
Veyrier (Goldschmiede-Familie) (ThB XXXIV) → **Veyrier,** Mérigot
Veyrier (Goldschmiede-Familie) (ThB XXXIV) → **Veyrier,** Pierre (1480)
Veyrier (Goldschmiede-Familie) (ThB XXXIV) → **Veyrier,** Pierre (1528)
Veyrier (Goldschmiede-Familie) (ThB XXXIV) → **Veyrier,** Pierre (1584)
Veyrier, Antoine, goldsmith, f. 1612 – F ▫ ThB XXXIV.
Veyrier, Christophe, sculptor, * 25.6.1637 Trets, † 10.6.1689 or 11.6.1689 Toulon – F ▫ Alauzen; DA XXXII; ThB XXXIV.
Veyrier, Honoré du (Alauzen; Schurr III) → **Veyrier,** Honoré
Veyrier, Honoré (Veyrier, Honoré du), painter, * 9.12.1813 Aix-en-Provence, † 4.9.1879 Aix-en-Provence – F ▫ Alauzen; Schurr III; ThB XXXIV.
Veyrier, Jacques, goldsmith, f. 1480, l. 1507 – F ▫ ThB XXXIV.
Veyrier, Jean (1482), goldsmith, f. 1482 – F ▫ ThB XXXIV.
Veyrier, Jean (1523), goldsmith, f. 1523, l. 1555 – F ▫ ThB XXXIV.
Veyrier, Jean (1598), goldsmith, f. 1598, l. 1600 – F ▫ ThB XXXIV.
Veyrier, Jean (1606), goldsmith, f. 1606, l. 1649 – F ▫ ThB XXXIV.
Veyrier, Jean (1664), goldsmith, f. 1664 – F ▫ ThB XXXIV.
Veyrier, Jérôme du (Alauzen) → **DuVeyrier,** Jérôme
Veyrier, Joseph (1670) (Veyrier, Joseph), sculptor, f. before 1670, † 1670 or 21.3.1677 Toulon – F ▫ Alauzen.
Veyrier, Joseph (1813), portrait painter, miniature painter, f. 1813, l. 1817 – USA ▫ Groce/Wallace.
Veyrier, Marie Nic. Honoré → **Veyrier,** Honoré
Veyrier, Mathieu, goldsmith, f. 1464, l. 1508 – F ▫ ThB XXXIV.
Veyrier, Mérigot, goldsmith, f. 1596 – F ▫ ThB XXXIV.
Veyrier, Pierre (1480), goldsmith, f. 1480, l. 1507 – F ▫ ThB XXXIV.
Veyrier, Pierre (1528), goldsmith, f. 1528, l. 1558 – F ▫ ThB XXXIV.
Veyrier, Pierre (1584), goldsmith, f. 1584, l. 1606 – F ▫ ThB XXXIV.
Veyrin, Philippe, landscape painter, * 1899 Lyon, l. before 1999 – F ▫ Bénézit; Madariaga; ThB XXXIV; Vollmer V.
Veyroa, Pedro de, painter, f. 12.1.1679 – E ▫ Pérez Costanti; ThB XXXIV.
Veyron-Lacroix, Françoise (Veyron-Lacroix, Françoise (Mademoiselle)), painter, * 18.11.1750 Lyon, † 8.11.1826 Paris – F ▫ Audin/Vial II.
Veysset, Raymond, sculptor, graphic artist, * 1913 Vars (Corrèze), † 1967 – F ▫ Bénézit; Vollmer V.
Veysy, William → **Vesey,** William
Veyzer, Thibaud → **Vazel,** Thibaud
Veža, Mladen, painter, * 7.2.1916 Brist – HR ▫ ELU IV.
Veza, T., landscape painter, marine painter, f. 1886 – E ▫ Cien años XI.
Veze, Andrea dalle → **Vese,** Andrea Dalle
Veze, Andrea delle (D'Ancona/Aeschlimann) → **Vese,** Andrea Dalle

Veze, Cesare delle, miniature painter, calligrapher, f. 1491, l. 1528 – I ▫ D'Ancona/Aeschlimann.
Vèze, Charles de (Baron), watercolourist, veduta painter, lithographer, * 1788 Toulouse, † 1855 Paris – F ▫ ThB XXXIV.
Vèze, Jean Charles Chrysostome Pacharman de (Baron) → **Vèze,** Charles de (Baron)
Vézelay, Paule, book illustrator, painter, designer, collagist, sculptor, * 14.5.1892 Bristol, † 20.3.1984 London – GB ▫ DA XXXII; Spalding; Vollmer V; Windsor.
Vezellet, Georg → **Wezeler,** Georg
Vezenković, Andrija, architect, * Bitolj, f. 1851 – BiH ▫ Mazalić.
Vezenković, Stojan, architect, f. 1853, l. 1855 – BiH ▫ Mazalić.
Vezerii, Andrea di Bartolommeo → **Vizeri,** Andrea di Bartolommeo
Vezian, cartographer, f. 1801 – F, E ▫ Ráfols III.
Vezien, Elie Jean, sculptor, * 18.7.1890 Marseille, † 1982 Marseille – F ▫ Alauzen; Bénézit; Edouard-Joseph III; ThB XXXIV; Vollmer V.
Vezin, Charles, landscape painter, * 9.4.1858 Philadelphia, † 13.3.1942 Coral Gables (Florida) – USA ▫ Falk; ThB XXXIV; Vollmer V.
Vezin, François → **Voysin,** François
Vezin, Frederik, painter, etcher, lithographer, * 14.8.1859 Philadelphia, l. 1885 – USA, D ▫ Ries; ThB XXXIV; Wood.
Vezin, Jean → **Voysin,** Jean
Vézina, Charles, sculptor, * 25.1.1685 L'Ange-Gardien (Québec), † 8.8.1755 Écureuils (Québec) – CDN ▫ Karel.
Vézina, Elzéar, engraver, f. 1876 – CDN ▫ Karel.
Vézina, Emile, painter, caricaturist, illustrator, decorator, sculptor, * 6.1.1876 Cap-Saint-Ignace (Québec), † 13.7.1942 or 16.7.1942 Bordeaux (Montreal) – CDN ▫ Karel.
Vézina, Joseph, sculptor, f. 1817 – CDN ▫ Karel.
Vézina, Victor, sculptor, * 1859 or 1860 Quebec, l. 1891 – CDN ▫ Karel.
Vezo, Andrea Dalle → **Vese,** Andrea Dalle
Vezoux, Maurice, painter, * 1872 Guadeloupe, † 1900 Paris – F ▫ ThB XXXIV.
Vezu, Claude → **Vezus,** Claude
Vezus, Claude, miniature painter, f. 1797 – F ▫ ThB XXXIV.
Vezus, Louis, portrait painter, miniature painter, f. before 1801 – PL, UA ▫ ThB XXXIV.
Vézus, Pierre Marie, locksmith, * 1727, † 1777 – F ▫ ThB XXXIV.
Vezy, Pierre Joseph, sculptor, f. 1755 – F ▫ Brune; ThB XXXIV.
Vezzaglia, Giuseppe, goldsmith, * 1709 Rom, † 27.5.1765 – I ▫ Bulgari I.2.
Vezzani, Giovanni, painter, f. about 1650 – I ▫ ThB XXXIV.
Vezzaotra, Pietro, brass founder, f. 1731 – I ▫ ThB XXXIV.
Vezzetti, Angela Adela, painter, * 2.10.1908 Buenos Aires – RA ▫ EAAm III; Merlino.
Vezzi, Francesco, porcelain artist, goldsmith, f. 1719, † 1740 – I ▫ ThB XXXIV.
Vezzi, Giovanni, porcelain artist, * 1687 – I ▫ DA XXXII.

Vezzi, Giovanni Battista, goldsmith, * about 1619, l. 1678 – I ▫ Bulgari I.2.
Vezzi, Pietro, goldsmith, * about 1610 Albenga, l. 1680 – I ▫ Bulgari I.2.
Vezzo, Virginia da → **Vouet,** Virginia
Vezzo, Virginia de (Schidlof Frankreich) → **Vouet,** Virginia
Vezzoli, Alcide, painter, * 25.6.1870 Calcio, † 8.5.1919 Cenate d'Argon – I ▫ Comanducci V.
Vezzosi, Giovanni Francesco, architect, f. about 1675, l. 1690 – I ▫ ThB XXXIV.
Vhay, John D., painter, f. 1921 – USA ▫ Falk.
Via, Alessandro dalla, copper engraver, f. about 1688, l. 1724 – I ▫ ThB XXXIV.
Via, Antonio de → **Antonio de Via**
Via, Francesc (Via, Francisco), graphic artist, silversmith, l. 1679, l. 1755 – E ▫ Páez Rios III; Ráfols III.
Via, Francesc, goldsmith (?), f. 8.7.1759, l. 8.8.1773 – I ▫ Bulgari I.2.
Via, Francisco (Páez Rios III) → **Via,** Francesc
Via, José (Cien años XI) → **Via,** Josep (1909)
Via, Josep (1676) (Via, Josep), silversmith, f. 1676, l. 1725 – E ▫ Ráfols III.
Via, Josep (1909) (Via, José), painter, * Sabadell, f. 1909, † 1910 Mexiko-Stadt – MEX, E ▫ Cien años XI; Ráfols III.
Via Pagés, Féliu (Via Pagés, Félix), painter, f. 1896 – E ▫ Cien años XI; Ráfols III.
Via Pagés, Félix (Cien años XI) → **Via Pagés,** Féliu
Via Pagés, José (Cien años XI) → **Via Pagés,** Josep
Via Pagés, Josep (Via Pagés, José), flower painter, * 1874 Barcelona, l. 1896 – E ▫ Cien años XI; Ráfols III.
Viacava, Francesco, painter, f. 1666 – I ▫ ThB XXXIV.
Viacava, Giorgio, stamp carver, f. 1361 – I ▫ ThB XXXIV.
Viacavi, Francesco → **Viacava,** Francesco
Viaccoz, Paul, painter, engraver, * 30.9.1952 or 30.9.1953 St.-Julien-en-Genevois (Frankreich) – CH ▫ KVS; LZSK.
Viada, Pau, architect, l. 1900 – E ▫ Ráfols III.
Viadas, Andrés de, calligrapher, f. 1673 – E ▫ Cotarelo y Mori II.
Viader Llor, Germán, painter, master draughtsman, illustrator, * 1896 San Feliu de Guíxols – E ▫ Cien años XI.
Viadero, Francisco de, building craftsman, architect, * Güemes, f. 20.5.1653, † 18.10.1678 or 18.10.1688 Segovia – E ▫ González Echegaray; ThB XXXIV.
Viadero, Juan Alonso de, artisan, f. 1699 – E ▫ González Echegaray.
Viaggi, Giuseppe, etcher, f. 1695 – I ▫ ThB XXXIV.
Viaggio, Pietro, painter, f. 1925 – USA ▫ Falk.
Vial (1713), painter, f. 1713 – F ▫ Brune.
Vial (1741) (Vial), locksmith, f. 1741, l. 1742 – F ▫ ThB XXXIV.
Vial (1788), goldsmith, f. 1788 – F ▫ Audin/Vial II.
Vial, Achille-Charles, architect, * 1877 St-Étienne, l. 1903 – F ▫ Delaire.

Vial, *Alexandre*, cutler, f. 23.7.1694, l. 1713 – F ▭ Audin/Vial II.

Vial, *Antoine (1697)* (Vial, Antoine), locksmith, * St-Germain en Bugey (Ain), f. 1697, l. 1720 – F ▭ Audin/Vial II.

Vial, *Antoine (1703)*, locksmith, * 26.9.1703 Lyon, l. 1747 – F ▭ Audin/Vial II.

Vial, *Charles*, locksmith, f. 1732, l. 1756 – F ▭ Audin/Vial II.

Vial, *Claude (1695)* (Vial, Claude), cutler, f. 29.7.1695 – F ▭ Audin/Vial II.

Vial, *Claude (1750)*, goldsmith, f. 1750 – F ▭ Audin/Vial II.

Vial, *Henri Aimé*, painter, f. 1901 – F ▭ Bénézit.

Vial, *Henri-Arné*, architect, * 1883 Remiremont, l. 1902 – F ▭ Delaire.

Vial, *Jacques*, goldsmith, * about 1690 Die, † 24.3.1767 Genf – CH ▭ Brun III.

Vial, *Jean-Baptiste*, cutler, f. 1701 – F ▭ Audin/Vial II.

Vial, *Louise-Jeanne*, painter, f. 1779 – F ▭ Audin/Vial II.

Vial, *Nicolas*, goldsmith, f. 1776, l. 1793 – F ▭ Nocq IV.

Vial, *Pierre (1701)* (Vial, Pierre), cutler, f. 1701 – F ▭ Audin/Vial II.

Vial, *Pierre (1762)*, locksmith, f. 1762, l. 1764 – F ▭ Audin/Vial II.

Vial l'Ainé → **Vial**, *Charles*

Vial Hugas, *Eduard*, figure painter, * 1910 Barcelona – E ▭ Ráfols III.

Viala, *Etienne*, painter, f. 1832, l. 1834 – F ▭ Audin/Vial II.

Viala, *Eugène*, etcher, lithographer, watercolourist, * 1859 Salles Curan, † 5.3.1913 Salles Curan – F ▭ Edouard-Joseph III; Schurr I; ThB XXXIV.

Viala, *J.-M^{ll}.*, master draughtsman, * 1868 or 1869 Frankreich, l. 17.8.1896 – USA ▭ Karel.

Viala, *Louis*, designer, * 1855 or 1856 Frankreich, † 23.11.1882 – USA ▭ Karel.

Viala, *Pau*, sculptor, f. 1694 – E ▭ Ráfols III.

Viala du Sorbier, *Gilbert-Hippolyte-Camille-Géromine*, architect, * 1817 La Flèche, † 1878 – F ▭ Delaire.

Vialardis, *Leonardo di*, calligrapher, f. 1677 – I ▭ ThB XXXIV.

Viale, *Alexandre*, cutler, f. 29.7.1695 – F ▭ Audin/Vial II.

Viale, *Giuseppe* (Pamplona V) → **Viale**, *José*

Viale, *José* (Viale, Giuseppe), portrait painter, miniature painter, * 1767 Genua, † 1846 – I, P ▭ Pamplona V; ThB XXXIV.

Viale, *Karl*, genre painter, f. about 1845, l. 1863 – A ▭ Fuchs Maler 19.Jh. IV; ThB XXXIV.

Vialeix, *Joseph de*, tapestry craftsman, f. 1648 – F ▭ Audin/Vial II.

Vialètes, *Jacques*, painter, * 1720 (?) Montauban, † 1722 (?) Montauban – F ▭ ThB XXXIV.

Viali, *Jacques*, painter, * 1650 Trapano (Sizilien), † 1745 Aix-en-Provence – F, I ▭ Alauzen.

Viali, *Louis René de* → **Vialy**, *Louis René de*

Viali, *René*, painter, * 1680 Aix-en-Provence, † 1770 – F ▭ Alauzen.

Vialla, decorative painter, f. 1788 – F ▭ ThB XXXIV.

Viallat, *Claude*, painter, master draughtsman, sculptor, * 18.5.1936 Nîmes – F ▭ Alauzen; Bénézit; ContempArtists; DA XXXII.

Vialle, *Jules Jean*, painter, * 28.7.1824 or 28.7.1826 (?) Brive-la-Gaillarde, l. 1880 – F ▭ ThB XXXIV.

Viallet, *François-Paul*, architect, * 1868 Isère, l. 1893 – F ▭ Delaire.

Viallet, *Henri*, architect, * 1836 Grenoble, † 1870 Paris (?) – F ▭ ThB XXXIV.

Vialleys, *Léonard*, tapestry craftsman, f. 1623 – F ▭ ThB XXXIV.

Viallier, miniature painter, f. 1775 – F ▭ Brune; ThB XXXIV.

Viallis, *Louis René de* → **Vialy**, *Louis René de*

Vialls, *Frederick Joseph*, painter, f. 1884, l. 1885 – GB ▭ Wood.

Vialls, *George*, architect, f. 1868, l. 1902 – GB ▭ DBA.

Vialls, *John*, blazoner, f. about 1765 – IRL ▭ Strickland II.

Vially, *Louis René de* → **Vialy**, *Louis René de*

Vialov, *Konstantin Aleksandrovich* → **Vjalov**, *Konstantin Aleksandrovič*

Vialy, *Louis René de*, painter, * about 1680 Aix-en-Provence, † 17.2.1770 Paris – F ▭ ThB XXXIV.

Vian, sculptor, * Pignans, f. before 1888 – F ▭ Alauzen; ThB XXXIV.

Vian, *Étienne*, watercolourist, f. 1802, l. 1804 – P ▭ Brewington.

Vian, *Sebastiano*, painter, f. 1857 – I ▭ ThB XXXIV.

Viana, *Agostinho Moreira*, carpenter, f. 1746 – BR ▭ Martins II.

Viana, *António*, painter, master draughtsman, graphic artist, * 1947 Coimbra – P ▭ Pamplona V.

Viana, *Armando Martins*, painter, * 1897 Rio de Janeiro, l. 1926 – BR ▭ EAAm III.

Viana, *Eduardo* (Vianna, Eduardo Afonso), painter, master draughtsman, * 28.11.1881 Lissabon, † 22.2.1967 Lissabon – P, B, F ▭ Cien años XI; DA XXXII; Pamplona V; Tannock; Vollmer V.

Viana, *F.* → **Viana**, *Fernando Martins Pereira*

Viana, *Fernando Martins Pereira*, painter, * 1941 Ponte do Lima – P ▭ Tannock.

Viana, *Francesco*, painter, * Genua (?), f. 1567, † 1605 Madrid – E, I ▭ ThB XXXIV.

Viana, *Francisco Alves*, stonemason, f. 1793 – BR ▭ Martins II.

Viana, *Francisco Gonçalves*, carpenter, f. 29.4.1818 – BR ▭ Martins II.

Viana, *João Alves (1760)*, stonemason, f. 1760, † 28.4.1781 Ouro Prêto – BR, P ▭ Martins II.

Viana, *João Alves (1788)*, stonemason, f. 4.10.1788, l. 19.9.1794 – BR ▭ Martins II.

Viana, *José* (Pamplona V) → **Dionísio**, *José Maria Viana*

Viana, *José Monteiro Mont* → **Mont**

Viana, *Luiz Gonçalves*, stonemason, f. 1756 – BR ▭ Martins II.

Viana, *Manoel Antônio*, stonemason, f. 1801, l. 1830 – BR ▭ Martins II.

Viana, *Manuel*, painter, * 1949 – P, F ▭ Pamplona V; Tannock.

Viana, *Manuel José Gonçalves*, painter, f. 1888, l. 1893 – P ▭ Cien años XI; Pamplona V.

Viana, *Maria Emília de Barbosa*, pastellist, master draughtsman, watercolourist, illustrator, * 1912 Lissabon – P ▭ Tannock.

Viana, *Nelly C. de*, painter, f. before 1965, l. 1967 – ROU ▭ PlástUrug II.

Viana Cardenas, *Dolores*, painter, f. 1899 – E ▭ Cien años XI.

Vianay, *Antoine*, medieval printer-painter, f. 1645, l. 1647 – F ▭ Audin/Vial II.

Viancin, *Edmond Cas.* (ThB XXXIV) → **Viancin**, *Edmond-Casimir*

Viancin, *Edmond-Casimir* (Viancin, Edmond Cas.), painter, * 22.2.1835 Besançon, † 1.3.1877 Paris – F ▭ Brune; ThB XXXIV.

Vianco, *Ruth* (Vianco, Ruth Hastings), painter, illustrator, graphic artist, * 23.8.1897 Rochester (New York), l. 1927 – USA ▭ Falk; Soria.

Vianco, *Ruth Hastings* (Falk) → **Vianco**, *Ruth*

Viande, *Auguste*, painter, * 15.11.1825 Rom, † 13.10.1887 Marseille – I, F ▭ ThB XXXIV.

Vianden, *Ejnar* (Vianden, Ejnar Gustav; Vianden, Ejnar Gustaf), figure painter, portrait painter, master draughtsman, sculptor, * 16.5.1912 Brännkyrka or Stockholm, † 1981 Bollnäs – S ▭ Konstlex.; SvK; SvKL V; Vollmer V.

Vianden, *Ejnar Gustaf* (SvK) → **Vianden**, *Ejnar*

Vianden, *Ejnar Gustav* (SvKL V) → **Vianden**, *Ejnar*

Vianden, *Heinrich* (Vianden, Henry), etcher, porcelain painter, * 9.7.1814 Poppelsdorf (Bonn), † after 1854 or 1899 – D, USA ▭ EAAm III; Falk; Groce/Wallace; Merlo; Neuwirth II; ThB XXXIV.

Vianden, *Henry* (EAAm III) → **Vianden**, *Heinrich*

Viandier, *Richard*, landscape painter, * 1858 Nil-St-Vincent, † 1949 Hoeilaart (Brüssel) – B ▭ DPB II.

Viane, *Charles*, etcher, landscape painter, * 1876 Brüssel-St-Gilles, † 1939 Uccle (Brüssel) – B ▭ DPB II; Vollmer V.

Viane, *Willèm Jozef*, flower painter, still-life painter, * about 1852 Brüssel, † before 2.10.1882 Brüssel-Ixelles – B ▭ DPB II; ThB XXXIV.

Vianelli, *Achille*, watercolourist, lithographer, etcher, * 31.12.1803 Porto Maurizio, † 2.4.1894 Benevento – I ▭ Comanducci V; DA XXXII; DEB XI; PittItalOttoc; Servolini; ThB XXXIV.

Vianelli, *Albert* (DEB XI; Edouard-Joseph III) → **Vianelli**, *Alberto*

Vianelli, *Alberto* (Vianelli, Albert), painter, * 5.6.1841 or 7.6.1841 Cava de' Tirreni, † 2.1927 Benevento – I, F ▭ Comanducci V; DEB XI; Edouard-Joseph III; Schurr IV; ThB XXXIV.

Vianelli, *Arturo*, painter, ceramist, sculptor, * 19.9.1908 Triest – I ▭ EAAm III; Merlino.

Vianelli, *Baldassare*, architect, f. 1538 – I ▭ ThB XXXIV.

Vianelli, *Giovanni*, painter, f. 1722, l. 1730 – I ▭ DEB XI; Schede Vesme III.

Vianelli, *Giuseppe Maria* (Vianelli, Giuseppie Maria), painter, sculptor, wood carver, f. 1751 – I ▭ DEB XI; ThB XXXIV.

Vianelli, *Giuseppie Maria* (DEB XI; ThB XXXIV) → **Vianelli**, *Giuseppe Maria*

Vianello, *Antonio*, painter, * 1778 – I
□ DEB XI; ThB XXXIV.
Vianello, *Cesare*, painter, f. 1898, l. 1908
– I □ Comanducci V.
Vianello, *Giovanni*, painter, * 7.7.1873
Padua, † 11.12.1926 Padua –
I □ Comanducci V; DEB XI;
PittItalNovec/1 II; PittItalOttoc;
ThB XXXIV.
Vianello, *Marcello*, painter, * 15.8.1909
Verona – I □ Comanducci V.
Vianello, *Riccardo*, painter, * 10.7.1915
Livorno – I □ Comanducci V.
Vianello, *Vinicio*, painter, * 1923 Venedig
– I □ PittItalNovec/2 II.
Vianelly, *Achille* → Vianelli, *Achille*
Vianen, *Adam van*, goldsmith, copper
engraver, engraver of maps and charts,
master draughtsman, toreutic worker,
* about 1569 Utrecht, † 25.8.1627
Utrecht – NL □ DA XXXII;
ThB XXXIV; Waller.
Vianen, *Christiaen van*, goldsmith,
* Utrecht(?), f. 1627, † before
1.4.1667 London – NL □ DA XXXII;
ThB XXXIV.
Vianen, *Cornelis van*, painter, † before
1561 – B, NL □ ThB XXXIV.
Vianen, *Ernst Jansz. van*, goldsmith,
f. 1604, l. 1618 – NL □ ThB XXXIV.
Vianen, *Gysbert Teunisz. van*, architect,
f. 1653, † after 1684 – NL
□ ThB XXXIV.
Vianen, *Jan van*, master draughtsman,
copper engraver, engraver of maps and
charts, * about 1660 Amsterdam, † after
1726 – NL □ ThB XXXIV; Waller.
Vianen, *Louise Christina van*, sculptor,
medalist, * 15.2.1924 Tegal (Java) – NL
□ Scheen II.
Vianen, *Paulus van (1570)* (Vianen, Paulus
Willem van (1570); Vianen, Pauwel van),
goldsmith, toreutic worker, medalist,
master draughtsman, painter, * about
1570 Utrecht, † 1613 or 1614(?) or
about 1618 or 1619 Prag – NL, CZ
□ Bernt V; DA XXXII; ThB XXXIV;
Toman II; Waller.
Vianen, *Paulus van (1613)*, painter,
* before 1613 Prag, † 28.6.1652 Utrecht
– NL □ Bernt III; ThB XXXIV.
Vianen, *Paulus Willem van (1)* (Toman II)
→ Vianen, *Paulus van (1570)*
Vianen, *Pauwel van* (Waller) → Vianen,
Paulus van (1570)
Vianen, *Peter*, artist, f. after 1550,
† before 28.3.1586 Frankfurt (Main)
– D □ Zülch.
Vianen, *Wies van* → Vianen, *Louise
Christina van*
Vianen, *Willem Eerstensz van*, goldsmith,
toreutic worker, engraver, f. 1579,
† 4.8.1603 – NL □ ThB XXXIV.
Vianer, *Andre*, painter, f. 1643 – D
□ ThB XXXIV.
Vianey (Veuve), medieval printer-painter,
f. 1720 – F □ Audin/Vial II.
Vianey, *Etienne*, medieval printer-painter,
f. 1668, l. 1675 – F □ Audin/Vial II.
Vianey, *Jean*, medieval printer-painter,
f. 1661, l. 1664 – F □ Audin/Vial II.
Vianey, *Jean-Baptiste*, medieval
printer-painter, f. 1698, l. 1720 – F
□ Audin/Vial II.
Vianey, *Melchior*, medieval printer-painter,
f. 1745 – F □ Audin/Vial II.
Vianey, *Nicolas*, medieval printer-painter,
f. 1745 – F □ Audin/Vial II.
Viani (Majolikatöpfer-Familie) (ThB
XXXIV) → Viani, *Antonio*

Viani (Majolikatöpfer-Familie) (ThB
XXXIV) → Viani, *Antonio di Andrea*
Viani (Majolikatöpfer-Familie) (ThB
XXXIV) → Viani, *Bartolomeo del fu
Maestro Giulio*
Viani (Majolikatöpfer-Familie) (ThB
XXXIV) → Viani, *Bartolomeo di
Lodovico*
Viani (Majolikatöpfer-Familie) (ThB
XXXIV) → Viani, *Battista*
Viani (Majolikatöpfer-Familie) (ThB
XXXIV) → Viani, *Cesare*
Viani (Majolikatöpfer-Familie) (ThB
XXXIV) → Viani, *Francesco*
Viani (Majolikatöpfer-Familie) (ThB
XXXIV) → Viani, *Giovanni*
Viani, *Agostino*, landscape painter,
* 10.9.1841 Pallanza, † 25.12.1933
Pallanza – I □ Comanducci V;
DEB XI; ThB XXXIV.
Viani, *Alberto*, sculptor, * 26.3.1906
Quistello (Mantua) – I □ DA XXXII;
DizArtItal; DizBolaffiScult; ELU IV;
Vollmer V.
Viani, *Antonio*, potter, f. 1559 – I
□ ThB XXXIV.
Viani, *Antonio Maria* → Viviani, *Antonio*
(1560)
Viani, *Antonio Maria*, painter, architect,
* 1555 or 1560(?) Cremona, † 1629 or
after 1630 or 1632 or 1635 Mantua(?)
or Cremona – I □ DA XXXII;
DEB XI; PittItalCinqec; ThB XXXIV.
Viani, *Antonio di Andrea*, potter, f. 1417
– I □ ThB XXXIV.
Viani, *Bartolomeo del fu Maestro Giulio*,
potter, f. 1570 – I □ ThB XXXIV.
Viani, *Bartolomeo di Lodovico*, potter,
f. 1517 – I □ ThB XXXIV.
Viani, *Battista*, potter, f. 1546 – I
□ ThB XXXIV.
Viani, *Cesare*, potter, f. 1570 – I
□ ThB XXXIV.
Viani, *Domenico Maria*, painter,
* 11.12.1668 Bologna, † 1.10.1711
Bologna or Pistoia – I □ DA XXXII;
DEB XI; ELU IV; PittItalSeic;
ThB XXXIV.
Viani, *Francesco*, potter, f. 1570 – I
□ ThB XXXIV.
Viani, *Giovanni*, potter, f. 1559 – I
□ ThB XXXIV.
Viani, *Giovanni Battista*, wood sculptor,
f. 1595 – I □ ThB XXXIV.
Viani, *Giovanni Maria* (Viani, Giovannino
Maria), painter, * 11.9.1636 Bologna,
† 15.4.1700 Bologna – I □ DA XXXII;
DEB XI; PittItalSeic; ThB XXXIV.
Viani, *Giovannino Maria* (PittItalSeic) →
Viani, *Giovanni Maria*
Viani, *Lorenzo*, figure painter, woodcutter,
illustrator, portrait painter, landscape
painter, marine painter, * 1.11.1882
or 1.12.1882 Viareggio, † 2.11.1936
Rom or Lido di Roma or Ostia – I
□ Comanducci V; DA XXXII; DEB XI;
DizArtItal; PittItalNovec/1 II; Servolini;
ThB XXXIV; Vollmer V.
Viani, *Serafino*, painter, * 26.7.1768
Reggio nell'Emilia, † 1.7.1803 Reggio
nell'Emilia – I □ Comanducci V;
DEB XI; ThB XXXIV.
Viani D'Ovrano, *Mario* (PittItalOttoc) →
Viani d'Ovrano, *Mario* (conte)
Viani Falconi, *Filippo (1726)* (Viani
Falconi, Filippo (2)), goldsmith,
* 20.8.1726, † 1793 – I □ Bulgari IV.

Viani d'Ovrano, *Mario* (conte) (Viani
d'Ovrano, Mario), landscape painter,
* 8.12.1862 Turin, † 1922 Turin
– I □ Comanducci V; DEB XI;
PittItalOttoc; ThB XXXIV.
Viani Probedo, *Mario*, painter, f. 1876,
l. 1883 – E □ Cien años XI.
Vianini, *Antonio Maria* → Viani, *Antonio
Maria*
Vianino, *Antonio Maria* → Viani, *Antonio
Maria*
Vianna, *Eduardo Afonso* (Pamplona V;
Tannock) → Viana, *Eduardo*
Vianna, *Manoel Luiz Rodrigues*, copper
engraver, f. before 1809, l. 1846 – P
□ ThB XXXIV.
Viannino, *Giovanni Battista* → Viani,
Giovanni Battista
Viano, *Gino* (DizArtItal) → Viano, *Luigi*
(1910)
Viano, *Luigi (1901)*, painter, * 1901
Genua – I □ Beringheli.
Viano, *Luigi (1910)* (Viano, Gino),
painter, * 13.10.1910 Genua – I
□ Comanducci V; DizArtItal.
Vianot, *Jacques* → Vienot, *Jacques* (1552)
Viant, *Pierre* → Viaut, *Pierre*
Vianzone, *Girolamo*, painter, * about
1655, l. 1705 – I □ Schede Vesme III.
Viaplana, *Marc*, photographer, * 1962 – E
□ ArchAKL.
Viaplana, *Vicenç* (Calvo Serraller) →
Viaplana, *Vicens*
Viaplana, *Vicens* (Viaplana, Vicenç),
painter, * 1955 Granollers – E
□ ArtCatalàContemp; Calvo Serraller.
Viaplana y Casamala, *Santiago*,
painter, f. 1866 – E □ Cien años XI;
Ràfols III.
Viard (1843), goldsmith, * 1843 or
1844 Frankreich, l. 21.7.1881 – USA
□ Karel.
Viard (1846), porcelain painter, f. 1846,
l. 1852 – F □ Neuwirth II.
Viard, *Claude-Victor*, master draughtsman,
* 13.3.1820 Lyon, l. 1845 – F
□ Audin/Vial II.
Viard, *Gabriel-Alfred*, architect, * 1883
Paris, l. after 1903 – F □ Delaire.
Viard, *Georges (1831)* (Viard, Georges
(1805)), landscape painter, * about 1805,
l. 1848 – F □ Schurr II; ThB XXXIV.
Viard, *Jiorné*, sculptor, * 1823 St-Clément
(Meurthe-et-Moselle), † 1885 Nancy – F
□ Lami 19.Jh. IV; ThB XXXIV.
Viard, *Julien* (Viard, Julien-Henri),
sculptor, medalist, * 29.5.1883 Paris,
l. before 1940 – F □ Bénézit;
Edouard-Joseph III; ThB XXXIV.
Viard, *Julien-Henri* (Edouard-Joseph III)
→ Viard, *Julien*
Viard, *Julien Henri* (Bénézit) → Viard,
Julien
Viard, *Léon-Jules*, architect, * 1843 Paris,
l. 1873 – F □ Delaire.
Viard, *Léonie*, porcelain painter, f. before
1873, l. 1880 – F □ Neuwirth II.
Viard, *Paul-Jean-Emile*, architect, * 1880
Paris, l. after 1899 – F □ Delaire.
Viard, *Pierre*, sculptor, stonemason,
f. 1724 – F □ Brune.
Viardot, *Adèle-Gabrielle* → André, *Adèle-
Gabrielle*
Viardot, *Charles*, goldsmith, f. 20.1.1723,
l. before 1748 – F □ Nocq IV.
Viardot, *François*, painter, f. 1595 – F
□ Brune.
Viardot, *Georges Emile*, painter of nudes,
* 26.1.1888 Paris, l. before 1961
– F □ Bénézit; Edouard-Joseph III;
ThB XXXIV; Vollmer V.

Viardot, *Laurent*, goldsmith, * before 8.8.1730, l. 1790 – F ▭ Nocq IV.

Viardot, *Léon*, portrait painter, * 1.12.1805 Dijon, l. 1882 – F ▭ ThB XXXIV.

Viardot, *Nicolas*, goldsmith, f. 1688, † before 16.6.1712 Paris – F ▭ Nocq IV.

Viardot, *Pierre*, goldsmith, f. 17.6.1712, † before 14.5.1756 Paris – F ▭ Mabille; Nocq IV.

Viardot, *Pierre-Louis*, goldsmith, * before 25.8.1733, l. 1793 – F ▭ Nocq IV.

Viare, *Girard*, painter, f. 1533, l. 1548 – F ▭ ThB XXXIV.

Viaro, *Teodoro* → **Viero**, *Teodoro*

Viarrey, *Germain*, painter, f. about 1577, l. 1584 – F, CH ▭ ThB XXXIV.

Viart, *Charles*, architect, f. 1526, † 1547 – F ▭ ThB XXXIV.

Viart, *Nicolas* → **Biard**, *Colin*

Viart, *Philippot*, wood carver, f. 1457, l. 1469 – F ▭ ThB XXXIV.

Viator → **Pélerin**, *Jean*

Viau, *Domingo*, painter, * 30.7.1884 Buenos Aires or Chascomús (Buenos Aires), † 8.4.1964 Buenos Aires – RA ▭ EAAm III; Merlino.

Viau, *Jean*, scene painter, blazoner, f. 1521, l. 1545 – F ▭ D'Ancona/Aeschlimann; ThB XXXIV.

Viau, *Joseph*, sculptor, cabinetmaker, f. 1817 – CDN ▭ Karel.

Viau, *Louis*, decorative painter, * 17.8.1826 Nantes – F ▭ ThB XXXIV.

Viau, *Pierre (1837)*, sculptor, f. 1837, l. 1852 – CDN ▭ Karel.

Viaucourt, *Antoine*, goldsmith, f. 1682, l. 11.9.1715 – F ▭ Nocq IV.

Viaucourt, *Antoine-Denis (1720)*, goldsmith, f. 31.7.1720, † before 12.11.1770 Paris – F ▭ Nocq IV.

Viaucourt, *Antoine-Denis (1772)*, goldsmith, f. 5.9.1772, † before 5.3.1783 Paris – F ▭ Nocq IV.

Viaucourt, *Gabriel*, goldsmith, f. 31.12.1689, l. before 1750 – F ▭ Nocq IV.

Viaucourt, *Jean de*, goldsmith, f. 1657, l. 20.11.1675 – F ▭ Nocq IV.

Viaucourt, *Jean-Denis*, goldsmith, f. 1659 – F ▭ Nocq IV.

Viaucourt, *Pierre-Antoine (1699)*, goldsmith, * before 6.9.1699, l. 1793 – F ▭ Nocq IV.

Viaucourt, *Pierre-Antoine (1747)*, goldsmith, jeweller, f. 3.8.1747, † before 10.3.1783 Paris – F ▭ Nocq IV.

Viaud, *Charles*, marine painter, illustrator, * 25.12.1920 Nantes (Loire-Atlantique), † 16.2.1975 Concarneau (Finistère) – F ▭ Bénézit.

Viaut, *Pierre*, painter, f. 1533 – F ▭ Audin/Vial II.

Viavant, *George*, watercolourist, animal painter, * New Orleans (Louisiana), f. 1914, † 1925 New Orleans (Louisiana) – USA ▭ Falk; ThB XXXIV.

Viavant, *Georges*, animal painter, * 1925 La Nouvelle Orléans, † La Nouvelle Orléans – F ▭ Vollmer V.

Viazzi, *Alessandro*, painter, * 26.12.1872 Alessandria, † 11.7.1956 Genua – I ▭ Beringheli; Comanducci V; DEB XI.

Viazzi, *Cesare*, landscape painter, marine painter, * 15.6.1857 Alessandria, † 27.4.1912 or 4.5.1943 Predosa di Alessandria – I ▭ Beringheli; Comanducci V; DEB XI; PittItalOttoc; ThB XXXIV.

Vibani, *Alessandro*, wood sculptor, f. about 1600 – I ▭ ThB XXXIV.

Vibar y Valderrama, *José*, painter, f. 1751 – MEX ▭ Toussaint.

Vibart, *M. J.*, landscape painter, f. 1869 – GB ▭ McEwan.

Vibart, *Meredith James*, master draughtsman, * 1823, † 1890 – ZA ▭ Gordon-Brown.

Vibberts, *Eunice Walker*, painter, * 8.8.1899 New Albany (Indiana), l. 1947 – USA ▭ EAAm III; Falk.

Vibberts, *Frank G.* (Mistress) → **Vibberts**, *Grace Chamberlain*

Vibberts, *Gerald* (Mistress) → **Vibberts**, *Eunice Walker*

Vibberts, *Grace Chamberlain*, painter, f. 1933, † 4.2.1945 – USA ▭ Falk.

Vibbick, *Adam* → **Viebig**, *Adam*

Viberg, *Curt*, painter of altarpieces, decorative painter, * 1908 Stockholm – S ▭ SvK; Vollmer V.

Viberg, *Olof* (Viberg, Sven Oskar Olof), painter of nudes, portrait painter, landscape painter, * 1913 Hammarby – S ▭ SvK; Vollmer V.

Viberg, *Sven Oskar Olof* (SvK) → **Viberg**, *Olof*

Vibert, *Alexandre (1843)*, painter, * Lyon, f. 1843, l. 1851 – F ▭ Audin/Vial II.

Vibert, *Alexandre (1883)* (Vibert, Alexandre), sculptor, medalist, * Épinay-sur-Orge (Seine-et-Oise), f. before 1883, † 1909 – F ▭ Lami 19.Jh. IV; ThB XXXIV.

Vibert, *Antoine*, etcher, painter, * 27.7.1832 Lyon, † 4.5.1889 Lyon – F ▭ Audin/Vial II.

Vibert, *Auguste*, portrait painter, miniature painter, * about 1805 Lyon, l. 1868 – F ▭ Audin/Vial II; Schidlof Frankreich; ThB XXXIV.

Vibert, *Claude*, painter, * St-Claude (Jura), f. about 1650 – F ▭ Brune.

Vibert, *F.*, furniture artist, f. 1701 – F ▭ Kjellberg Mobilier.

Vibert, *Giovanni*, sculptor, * Grenoble (?), f. 30.3.1718 – F ▭ Schede Vesme III.

Vibert, *James*, sculptor, smith, * 15.8.1872 Carouge (Genf), † 30.4.1942 Carouge (Genf) – CH, F ▭ Edouard-Joseph III; Plüss/Tavel II; ThB XXXIV; Vollmer V.

Vibert, *Jean* (Schurr II) → **Vibert**, *Jehan Georges*

Vibert, *Jean-Pierre-Baptiste*, master draughtsman, painter, * 12.5.1800 Le Puy, † 29.5.1871 Le Puy – F ▭ Audin/Vial II.

Vibert, *Jehan Georges* (Vibert, Jean), painter, * 30.9.1840 Paris, † 28.7.1902 Paris – F ▭ Schurr II; ThB XXXIV.

Vibert, *John Pope*, bookplate artist, * 1790, † 1865 – GB ▭ Lister; ThB XXXIV.

Vibert, *Joseph-Victor* (Audin/Vial II) → **Vibert**, *Victor*

Vibert, *Jules* (Schurr II) → **Vibert**, *Jules Louis Joseph*

Vibert, *Jules Louis Joseph* (Vibert, Jules; Vibert, Jules-Joseph-Jules), painter, * 4.4.1815 Lyon, l. 1879 – F ▭ Audin/Vial II; Schurr II; ThB XXXIV.

Vibert, *Louis-Joseph-Jules* (Audin/Vial II) → **Vibert**, *Jules Louis Joseph*

Vibert, *Paul-Amédée*, architect, * 1829 Paris, † before 1907 – F ▭ Delaire.

Vibert, *Pierre*, sculptor, * about 1653 Grenoble, † before 2.4.1728 Grenoble – F ▭ Brune; ThB XXXIV.

Vibert, *Pierre (1838)*, designer, f. 1838 – F ▭ Audin/Vial II.

Vibert, *Pierre Eugène*, painter, illustrator, woodcutter, commercial artist, * 16.2.1875 Carouge (Genf), † 1.1.1937 Carouge (Genf) – CH, F ▭ Edouard-Joseph III; Plüss/Tavel II; ThB XXXIV.

Vibert, *Remy* → **Vuibert**, *Remy*

Vibert, *Tony* → **Vibert**, *Antoine*

Vibert, *Victor* (Vibert, Joseph-Victor), engraver, * 17.9.1799 Paris, † 18.3.1860 or 19.3.1860 Lyon – F ▭ Audin/Vial II; ThB XXXIV.

Vibert de Fribourg (Viberto di Friburgo), miniature painter, f. 1317, l. 1319 – I ▭ Schede Vesme IV; ThB XXXIV.

Viberto di Friburg (Schede Vesme IV) → **Vibert de Fribourg**

Viborg, *A. L.*, decorative painter, f. 1874 – S ▭ SvKL V.

Vibrac, *Claude*, painter, * 1933 – F ▭ Bénézit.

Vibrat, *Louis*, engraver, f. 1826 – F ▭ Audin/Vial II.

Vic, caricaturist, * Mexiko-Stadt, f. before 1968 – MEX ▭ EAAm III.

Vic, *Didac de*, artist, f. 1720 – E ▭ Ráfols III.

Vic Daumas, medalist, * 1909 Marseille – F ▭ Alauzen.

Vicaire → **Daigne**, *Claude*

Vicaire, *Marcel*, sculptor, painter, illustrator, * 29.9.1893 Paris, l. before 1961 – F ▭ Bénézit; Edouard-Joseph III; ThB XXXIV; Vollmer V.

Vicaire, *Perrin*, carpenter, f. 1408 – F ▭ Brune.

Vicandi → **Bikandi**, *José de*

Vicar, *Jean-Bapt. Joseph* → **Wicar**, *Jean-Baptiste-Joseph*

Vicari, *Cristoforo*, sculptor, * 1846 Caslano (Tessin) – CH ▭ ThB XXXIV.

Vicari, *Guido*, painter, * 4.5.1906 Lugano – CH ▭ KVS.

Vicari, *Nino Fortunato*, painter, * 1894 Pesaro, † 15.9.1954 Breescia – I ▭ Comanducci V.

Vicariis, *Carlo de*, bell founder, f. 1506, l. 1514 – I ▭ ThB XXXIV.

Vicars, *Albert*, architect, * 1840, † 1896 – GB ▭ DBA.

Vicart, *Jean-Bapt. Joseph* → **Wicar**, *Jean-Baptiste-Joseph*

Vicas, *Naomi*, flower painter, still-life painter, f. 1901 – F ▭ Bénézit.

Vicchi, *Benedetto*, goldsmith, jeweller, f. 1812 – I ▭ Bulgari III.

Vicchi, *Ferdinando* → **Vichi**, *Ferdinando*

Vicchi, *Francesco*, potter, * 12.8.1589, † before 7.1644 – I ▭ ThB XXXIV.

Vicchiuzzo, *Girolamo*, architect, * Palermo, f. 1548, l. 1559 – I ▭ ThB XXXIV.

Vice → **Vicentije**

Vice, *Herman Stoddar*, painter, illustrator, * 21.6.1884 Jefferson (Indiana), l. 1940 – USA ▭ Falk.

Vice Lovrin → **Dobrićević**, *Vice*

Vicelli (Maler-Familie) (ThB XXXIV) → **Vicelli**, *Augustin*

Vicelli (Maler-Familie) (ThB XXXIV) → **Vicelli**, *Franz*

Vicelli (Maler-Familie) (ThB XXXIV) → **Vicelli**, *Joachim*

Vicelli (Maler-Familie) (ThB XXXIV) → **Vicelli**, *Joh. Blasius*

Vicelli (Maler-Familie) (ThB XXXIV) → **Vicelli**, *Johann (1671)*

Vicelli (Maler-Familie) (ThB XXXIV) →
Vicelli, *Johann* (1677)
Vicelli (Maler-Familie) (ThB XXXIV) →
Vicelli, *Josef*
Vicelli, *Augustin,* painter (?), goldsmith,
f. 1673 – A ☐ ThB XXXIV.
Vicelli, *Franz,* painter, f. 1661, l. 1666
– A, I ☐ ThB XXXIV.
Vicelli, *Joachim,* painter, f. 21.12.1684
– A ☐ ThB XXXIV.
Vicelli, *Joh. Blasius,* painter, f. 1728 – D
☐ ThB XXXIV.
Vicelli, *Johann (1671),* painter, f. 1671
– A, D ☐ ThB XXXIV.
Vicelli, *Johann (1677),* painter, f. 1677,
† about 1684 Sillian (Pustertal) – A, I
☐ ThB XXXIV.
Vicelli, *Josef,* painter, f. 1651 – A
☐ ThB XXXIV.
Vicenç de Montpeller (Montpeller,
Vicenç de), painter, f. 1450 – E, F
☐ Ráfols II.
Vicencio, *Agustin,* goldsmith, f. 1557
– RCH ☐ Pereira Salas.
Vicens → *Fyczensz*
Vicens, *Bernat,* painter, f. 1458, l. 1502
– E ☐ Ráfols III.
Vicens, *Clarina,* painter, sculptor,
* 11.5.1938 Montevideo – ROU
☐ EAAm III; PlástUrug III.
Vicens, *Damià,* painter, f. 1401 – E
☐ Ráfols III.
Vicens, *Guillem,* silversmith, f. 1465 – E
☐ Ráfols III.
Vicens, *J. M.,* painter, f. 1912 – E
☐ Cien años XI; Ráfols III.
Vicens, *Jacint,* cabinetmaker, carver,
f. 1653 – E ☐ Ráfols III.
Vicens, *Jean Marie,* landscape painter,
* Fontaine (Belfort), f. 1901 – F
☐ Bénézit.
Vicens, *Josep,* instrument maker, f. 1764
– E ☐ Ráfols III.
Vicens, *Juan* (Vicens Cots, Juan; Vicens
Cots, Joan), portrait painter, decorator,
* 1830 Barcelona, † 1886 Barcelona
– E ☐ Cien años XI; Ráfols III;
ThB XXXIV.
Vicens, *Marti,* architect, f. 1462, l. 1463
– E ☐ Ráfols III.
Vicens, *Pau,* stonemason, f. 1692 – E
☐ Ráfols III.
Vicéns, *Pere,* painter, * 1961 Gerona – E
☐ Calvo Serraller.
Vicens Arroyo, *Isidre* (Vicens Arroyo,
Isidro), miniature painter, portrait painter,
f. 1846, l. 1848 – E ☐ Cien años XI;
Ráfols III.
Vicens Arroyo, *Isidro* (Cien años XI) →
Vicens Arroyo, *Isidre*
Vicens Cots, *Joan* (Ráfols III, 1954) →
Vicens, *Juan*
Vicens Cots, *Juan* (Cien años XI) →
Vicens, *Juan*
Vicens Rodoreda, *Joan* (Vicens
Rodoreda, Juan), painter, f. 1919 – E
☐ Cien años XI; Ráfols III.
Vicens Rodoreda, *Juan* (Cien años XI) →
Vicens Rodoreda, *Joan*
Vicent, *Carmelo,* sculptor, * Valencia,
f. before 1926, l. before 1961 – E
☐ Vollmer V.
Vicent, *Joan,* painter, † 18.8.1428 – E
☐ Aldana Fernández.
Vicent, *Josep,* cabinetmaker, carver,
f. 1653 – E ☐ Ráfols III.
Vicent, *Juan,* sculptor, f. 1525 – E
☐ ThB XXXIV.
Vicent, *Octavio,* sculptor, * 1914 Valencia
– E ☐ Marín-Medina.

Vicent, *Rogeli de,* wood sculptor, f. 1929
– E ☐ Ráfols III.
Vicent Bravo, *Joan,* architect, f. 1921 – E
☐ Ráfols III.
Vicent Mengual, *Juli* (Vicent Mengual,
Julio), sculptor, * 9.5.1891 Carpesa,
l. 1932 – E ☐ Aldana Fernández;
Ráfols III.
Vicent Mengual, *Julio* (Aldana Fernández)
→ **Vicent Mengual,** *Juli*
Vicente, *André,* architect, f. 29.5.1490,
l. 16.5.1497 – P ☐ Sousa Viterbo III.
Vicente, *Antonio,* painter, f. 1881, l. 1890
– E ☐ Cien años XI.
Vicente, *Bartolomé,* painter, * about 1640
Saragossa, † 6.11.1708 Saragossa – E
☐ ThB XXXIV.
Vicente, *Eduardo* (Vicente Pérez, Eduardo),
painter, graphic artist, * 1900 or
13.10.1909 Madrid, † 15.5.1968
Madrid – E ☐ Blas; Calvo Serraller;
Cien años XI; Páez Rios III.
Vicente, *Esteban,* painter, * 20.1.1906 or
1903 Segovia or Turégano (Segovia)
– E ☐ Calvo Serraller; EAAm III;
Páez Rios III; Vollmer V.
Vicente, *Estevão (1455)* (Vicente, Estevão
(1)), architect, f. 18.3.1455, l. 28.5.1462
– P ☐ Sousa Viterbo III.
Vicente, *Estevão (1703)* (Vicente, Estevão
(2)), architect, f. 20.5.1703 – P
☐ Sousa Viterbo III.
Vicente, *Felix,* architect, wood sculptor,
f. 1701 – P ☐ Sousa Viterbo III.
Vicente, *Gil (1470),* architect,
f. 28.11.1470, † 4.2.1500 Santarem (?)
– P ☐ Sousa Viterbo III.
Vicente, *Gil (1495)* (Vicente, Gil),
goldsmith, * 1465 or 1470 Guimarães,
† 1536 or 1537 Lissabon – P
☐ DA XXXII; ThB XXXIV.
Vicente, *Jaime,* building craftsman, f. 1517
– E ☐ ThB XXXIV.
Vicente, *João,* sculptor, f. 1537 – P
☐ ThB XXXIV.
Vicente, *José María,* painter, graphic artist,
sculptor, * 1957 Alhama de Murcia – E
☐ Calvo Serraller.
Vicente, *Juan* → **Vicent,** *Juan*
Vicente, *M.,* lithographer – E
☐ Páez Rios III.
Vicente, *Mattheus,* architect, f. after 1755,
† 1786 – P ☐ ThB XXXIV.
Vicente, *Miguel,* painter, f. 1601 – E
☐ ThB XXXIV.
Vicente, *Paulino* → **Vicente Rodríguez,**
Paulino
Vicente, *Pero (1501)* (Vicente,
Pero (1)), architect, f. 1501 – P
☐ Sousa Viterbo III.
Vicente, *Pero (1551/1600)* (Vicente,
Pero (2)), architect, f. 1551 – P
☐ Sousa Viterbo III.
Vicente, *Roque,* painter, f. about 1764 – P
☐ ThB XXXIV.
Vicente, *Segundo,* painter, f. 1881 – E
☐ Blas.
Vicente, *Simón (1691),* painter, f. 1691
– E ☐ ThB XXXIV.
Vicente Cascante, *Ignacio Alfonso,*
painter, illustrator, master draughtsman,
blazoner, * 1886 Saragossa, l. 1929 – E
☐ Cien años XI; Ráfols III.
Vicente de Estol, *María Julia,* ceramist,
* 30.11.1928 Montevideo – ROU
☐ PlástUrug II.
Vicente Font, *Francesc,* landscape
painter, marine painter, f. 1936 – E
☐ Ráfols III.
Vicente Gaspar, cabinetmaker, f. 1728,
l. 1730 – BR ☐ Martins II.

Vicente Gil, painter, f. 16.11.1491, † 1518
– P ☐ Pamplona V.
Vicente Gil, *Victoriano* (De Vicente Gil,
Victoriano), painter, * 1866 Salduero
(Soria), l. 1929 – E ☐ Cien años II.
Vicente Jorge (1716), carpenter,
f. 17.5.1716, † 28.4.1725 – BR
☐ Martins II.
Vicente Jorge (1751), painter, f. 1751 – P
☐ Pamplona V.
Vicente Patricio, *Enrique de,* painter,
* 15.7.1897 Terzaga (Guadalajara),
l. 1945 – E ☐ DiccArtAragon.
Vicente Peñaranda, *Francisco,* painter,
restorer, f. 1851 – E ☐ Cien años XI.
Vicente Pérez, *Eduardo* (Cien años XI) →
Vicente, *Eduardo*
Vicente Pérez, *Esteban,* painter, * 1903
Madrid – E ☐ Cien años XI; Ráfols III.
Vicente Rodríguez, *Paulino,* painter,
* 1900 Oviedo – E ☐ Cien años XI.
Vicente Rubio → **Delgado Rubio,** *Vicente*
Vicente Vallejo, *Jerónimo* → **Cosida**
Vicente Vallejo, *Jerónimo*
Vicentije, painter, f. 5.5.1510 – BiH
☐ Mazalić.
Vicentini, *Alessandro,* goldsmith, * about
1550 Sant' Angelo in Vado, † 15.4.1619
– I ☐ Bulgari I.2.
Vicentini, *Andrea,* sculptor, f. 1530 – I
☐ ThB XXXIV.
Vicentini, *Antonio* → **Visentini,** *Antonio*
Vicentini, *Cristoforo,* goldsmith, f. 1680
– I ☐ Bulgari III.
Vicentini, *Ezio,* graphic artist, sculptor,
* 28.3.1921 Mantua – I ☐ DEB XI;
DizArtItal.
Vicentini, *Francesco* → **Vicentino,**
Francesco
Vicentini, *Giorgio,* stonemason, f. 1507
– I ☐ ThB XXXIV.
Vicentini, *Giuseppe,* figure painter, still-life
painter, * 1895 Trient, † 20.1.1957
Mailand – I ☐ Comanducci V;
ThB XXXIV; Vollmer V.
Vicentini, *Lorenzo,* wood sculptor, f. 1749
– I ☐ ThB XXXIV.
Vicentini, *Maria,* painter, * 22.7.1931
Rom – I ☐ Jakovsky.
Vicentino → **Gallo,** *Simone del*
Vicentino → **Michieli,** *Andrea*
Vicentino → **Rossigliani,** *Giuseppe Nicola*
Vicentino, *Andrea* (DA XXXII) →
Michieli, *Andrea*
Vicentino, *Antonio (?)* → **Ant. Vicen.**
Vicentino, *Francesco,* painter, f. about
1570 – I ☐ DEB XI; ThB XXXIV.
Vicentino, *Giovanni,* painter, f. 1713 – I
☐ Schede Vesme III.
Vicentino, *Giuseppe Niccoló* (DEB XI) →
Vicentino, *Niccoló*
Vicentino, *Ludovico* → **Lodovico**
Vicentino
Vicentino, *Niccoló* (Vicentino, Giuseppe
Niccoló), woodcutter, * Vicenza, f. 1540,
l. about 1550 – I ☐ DA XXXII;
DEB XI.
Vicentino, *Pasquale* → **Rossi,** *Pasquale
de'* (1641)
Vicentino, *Valerio* → **Belli,** *Valerio*
Vicentinus → **Marinali,** *Orazio*
Vicentius → **Vicentije**
Vicentó → **Roig Torné,** *Vicenç*
Vicents, *Guillem* → **Vicens,** *Guillem*
Vicenzi, *Aristotile* (Vincenzi, Aristotile),
figure painter, * 22.7.1879 Davoli,
† about 1950 – I ☐ Comanducci V;
PittItalNovec/1 II; ThB XXXIV.

Vicenzi, *Emanuel Djalma de* (De Vicenzi, Emanuel Djalma), ceramist, master draughtsman, * 1897 Riala (Stockholms län), l. 1953 – BR ◫ Cavalcanti II.

Vicenzi, *Marco Antonio* → **Vincenzi,** *Marco Antonio*

Vicenzi, *Paavo Nurmi de* (De Vicenzi, Paavo Nurmi), ceramist, f. 1949 – BR ◫ Cavalcanti II.

Vicenzi, *Pietrino* (Vicenzi, Pietro), lithographer, woodcutter, painter, * 6.12.1915 Finale Emilia – I ◫ Comanducci V; Servolini.

Vicenzi, *Pietro* (Servolini) → **Vicenzi,** *Pietrino*

Vicenzi, *Vittorio,* artist, * 21.5.1920 Bologna – I ◫ Comanducci V.

Vicenzino, *Giuseppe,* painter, f. 1701 – I ◫ DEB XI.

Vicenzo, *Alfredo de* (EAAm III) → **Vincenzo,** *Alfredo N. de*

Vicenzo, *Alfredo de* (De Vicenzo, Alfredo), graphic artist, painter, * 1932 – RA ◫ EAAm I; Gesualdo/Biglione/Santos.

Vicerich, *Severo Santiago Juan,* painter, graphic artist, * 8.11.1897 Santa Fé (Argentinien), l. 1949 – RA ◫ EAAm III; Merlino.

Vičev, *Vasil Kirov,* sculptor, * 2.10.1899 Sliven, † 4.1.1977 Sofia – BG ◫ EIIB; Marinski Skulptura.

Vičev, *Vladimir Dimitrov,* painter, * 24.11.1917 Šumen, † 15.4.1979 – BG ◫ EIIB; Marinski Živopis.

Vich Moral, *Antoni* (Vich Moral, Antonio), landscape painter, * 1896 Barcelona, l. 1921 – E ◫ Cien años XI; Ráfols III.

Vich Moral, *Antonio* (Cien años XI) → **Vich Moral,** *Antoni*

Vich Olia, *Carme* (Vich Olia, Carmen), painter, f. 1921 – E ◫ Cien años XI; Ráfols III.

Vich Olia, *Carmen* (Cien años XI) → **Vich Olia,** *Carme*

Vich de Superna, *Antonio,* copper engraver, f. 1743 – E ◫ Páez Rios III; ThB XXXIV.

Vicharev, *Stanislav Vasil'evič,* graphic artist, painter, * 3.3.1924 Mit'kovo – RUS ◫ ChudSSSR II.

Vichi, *Antonio,* silversmith, f. 1794 – I ◫ Bulgari III.

Vichi, *Ferdinando,* sculptor, f. 1898 – I ◫ Panzetta.

Vichi, *Giuseppe,* jeweller, * about 1762 Pesaro, l. 1818 – I ◫ Bulgari I.2.

Vichljaev, *Ivan,* goldsmith, silversmith, f. 1730 – RUS ◫ ChudSSSR II.

Vichljaev, *Nikolaj Afanas'evič,* sculptor, enchaser, * 1868 Kasli (Perm), † 27.6.1951 Kasli (Gebiet Čeljabinsk) – RUS ◫ ChudSSSR II.

Vichljušin, *Filipp Kuz'mič,* silversmith, f. 1794, l. 1816 – RUS ◫ ChudSSSR II.

Vichman, *Indrik,* jeweller, f. 1632, l. 1639 – S, RUS ◫ ChudSSSR II.

Vichra, *Jindřich,* architect, * 10.1.1909 Zagreb – HR, CZ ◫ Toman II.

Vichra, *Josef Ivan,* painter, sculptor, * 23.2.1900 Zagreb – CZ ◫ Toman II.

Vichra, *Rudolf,* architect, * 16.4.1902 Zagreb – CZ ◫ Toman II.

Vichrev, *Nikolaj Fedorovič,* miniature painter, * 3.4.1909 Šu – RUS ◫ ChudSSSR II.

Vichtinskij, *Viktor Ivanovič* (ChudSSSR II) → **Vichtynsk'yj,** *Viktor Ivanovyč*

Vīchtyns'kyj, *Viktor Īvanovyč* → **Vichtynsk'yj,** *Viktor Ivanovyč*

Vichtynsk'yj, *Viktor Ivanovyč* (Vichtinskij, Viktor Ivanovič), graphic artist, * 15.8.1918 Charkov – UA ◫ ChudSSSR II; SChU.

Vichura, *E.,* painter, * 1860 Náchod – CZ ◫ Toman II.

Vici, *Andrea,* architect, * 1744 Arcevia, † 1817 Rom – I ◫ ThB XXXIV.

Vici, *Elia,* painter, * 21.5.1912 Livorno – I ◫ Comanducci V.

Vici, *Josef de* → **Vico,** *Giuseppe de*

Viciana, *Toàs,* printmaker, f. 1646 – E ◫ Ráfols III.

Viciana Viciana, *Esteban W.,* flower painter, still-life painter, * 1880 Almería – E ◫ Cien años XI; Ráfols III.

Viciano Martí, *José,* sculptor, * 19.9.1855 Castellón de la Plana, † 21.5.1898 Castellón – E ◫ Aldana Fernández; ThB XXXIV.

Vicidomini Cassarini, *Elia* → **Vici,** *Elia*

Vicinelli, *Edoardo* → **Vicinelli,** *Odoardo*

Vicinelli, *Odoardo,* painter, * about 1683 Rom, † 15.1.1755 Rom – I ◫ DEB XI; ThB XXXIV.

Vicini, *Giov. Battista* → **Vicino,** *Giov. Battista*

Vicini, *Giovanni Domenico,* master draughtsman, f. 1603 – I ◫ Schede Vesme III.

Vicino, *C.,* lithographer, f. before 1939 – I ◫ Servolini.

Vicino, *Giov. Angelo* → **Vicino,** *Giovanni Angelo*

Vicino, *Giov. Battista* (Vicino, Giovanni Battista), painter, f. about 1650 – I ◫ DEB XI; ThB XXXIV.

Vicino, *Giovanni Angelo* (Vicino, Giov. Angelo), painter, f. about 1675 – I ◫ DEB XI.

Vicino, *Giovanni Battista* (DEB XI) → **Vicino,** *Giov. Battista*

Vicino, *Maranino,* miniature painter, f. about 1350 – I ◫ Bradley III; D'Ancona/Aeschlimann.

Vicino da Ferrara, painter, f. about 1460, l. 1470 – I ◫ PittItalQuattroc.

Vicioso, *Miki,* architect, * Santo Domingo, f. before 1989 – DOM ◫ EAPD.

Vicioso, *Sergio,* artist (?), f. before 1989 – DOM ◫ EAPD.

Vicioso Hijo, *Juan Antonio,* artist, * Santo Domingo, f. after 1900, l. before 1989 – DOM ◫ EAPD.

Vicioso Hijo, *Toni* → **Vicioso Hijo,** *Juan Antonio*

Vicioso R., *Celida M.,* artist, * La Romana, f. before 1989 – DOM ◫ EAPD.

Vick, sculptor, f. 1807, l. 1825 – GB ◫ Gunnis.

Vick, *Richard,* clockmaker, f. 1729 – GB ◫ ThB XXXIV.

Vick, *Simon* → **Fick,** *Simon*

Vick, *Sudfeld,* architect, f. 1703, l. 1711 – D ◫ ThB XXXIV.

Vickard, *J.,* architect, f. 1868 – GB ◫ DBA.

Vicke, *Anton* → **Vicke,** *Tönnies*

Vicke, *David,* goldsmith, † 1696 – PL, D ◫ ThB XXXIV.

Vicke, *Friedrich,* goldsmith, f. 1615, † 1666 – PL, D ◫ ThB XXXIV.

Vicke, *Hans* (Ficke, Hans), painter, f. 1524, † 1543 Hamburg – D ◫ Rump; ThB XXXIV.

Vicke, *Joachim,* carver, f. 1675 – D ◫ ThB XXXIV.

Vicke, *Ludwig,* goldsmith, f. 1574, l. 1615 – PL, D ◫ ThB XXXIV.

Vicke, *Tönnies* (Ficke, Tönnies), painter, f. 1533, † 1557 Hamburg – D ◫ Rump; ThB XXXIV.

Vicken, *Christian,* sculptor, f. 1707, l. 1708 – D ◫ ThB XXXIV.

Vicker, *Andreas,* bookbinder, f. 1542, l. 1592 – D ◫ ThB XXXIV.

Vickers, *A. H.,* landscape painter, f. 1853, l. 1907 – GB ◫ Johnson II; Wood.

Vickers, *Alfred* (Vickers, Alfred (Sen.)), landscape painter, marine painter, * 10.9.1786 St. Mary (Newington), † 1868 London – GB ◫ Brewington; Grant; Johnson II; Mallalieu; ThB XXXIV; Wood.

Vickers, *Alfred Gomersal,* landscape painter, marine painter, * 21.4.1810 Lambeth (London), † 12.1.1837 Pentonville (London) – GB ◫ Grant; Houfe; Johnson II; Mallalieu; Wood.

Vickers, *Henry Harold,* painter, * 1851 Dudley (Worcestershire), † 1918 Ottawa – CDN, GB ◫ Harper.

Vickers, *Robert,* painter, f. 1961 – USA ◫ Dickason Cederholm.

Vickers, *Squire Joseph,* painter, architect, * 18.5.1872 Middlefield (New York), l. 1927 – USA ◫ Falk.

Vickers, *Vincent Cartwright,* master draughtsman, * 16.1.1879 London, l. before 1940 – GB ◫ Houfe; ThB XXXIV.

Vickers, *William,* sculptor, f. about 1890, l. about 1910 – GB ◫ McEwan.

Vickers-Edwards, *J.,* architect, † before 25.7.1913 – GB ◫ DBA.

Vickery, *George,* architect, f. 1881, † 1922 – GB ◫ DBA.

Vickery, *John,* painter, illustrator, designer, * 31.1.1906 Victoria (Australien) – USA, AUS ◫ Falk.

Vic'ko, *Ivan* → **Vycko,** *Ivan Mychajlovyč*

Vicko, *Ivan Michajlovič* (ChudSSSR II) → **Vycko,** *Ivan Mychajlovyč*

Vicko Lovrin (ELU IV) → **Dobrićević,** *Vice*

Vicko Lujov, stonemason, f. 1501 – HR ◫ ELU IV.

Vickrey, *Robert,* painter, * 1904 – USA ◫ Vollmer V.

Viclart, *Andreu,* textile artist, f. 1390 – E ◫ Ráfols III.

Vico, sculptor, f. 1363 – I ◫ ThB XXXIV.

Vico, *Alesius Dominicus da* → **Vico,** *Alessio da*

Vico, *Alessio da,* sculptor, f. 1412 – I ◫ ThB XXXIV.

Vico, *Ambrosio de,* architect, f. 1602, † 1623 Granada – E ◫ ThB XXXIV.

Vico, *Andrea de* (DEB XI; ThB XXXIV) → **DeVico,** *Andrea*

Vico, *Enea,* copper engraver, designer, * 29.1.1523 Parma, † 1563 or 18.8.1567 Ferrara – I ◫ Bradley III; DA XXXII; DEB XI; ThB XXXIV.

Vico, *Francesco de,* painter, f. 1471, l. 1472 – I ◫ ThB XXXIV.

Vico, *Gian. Domenico da* → **Giovanni Domenico da Vico**

Vico, *Giovanni da* (Brun, SKL III, 1913) → **Giovanni da Vico**

Vico, *Giovanni Domenico da* (Brun, SKL III, 1913) → **Giovanni Domenico da Vico**

Vico, *Giuseppe de,* sculptor, damascene worker, f. 1567, l. 1576 – A ◫ ThB XXXIV.

Vico di Ercolano, goldsmith, f. 1376, l. 1407 – I ◫ Bulgari I.3/II.

Vico Hernández, *Miguel*, painter,
* 27.9.1850 Granada, l. 1923 – E
ᛃ Cien años XI.
Vico di Luca, painter, f. 1426, l. 1442
– I ᛃ ThB XXXIV.
Vico di Meo, sculptor, f. 1555 – I
ᛃ ThB XXXIV.
Vico Morcote, *Ferdinando da* (Brun IV)
→ **Ferdinando da Vico Morcote**, *Fra*
Vico-Morcote, *Martino da*, carpenter,
f. 1540 – CH, I ᛃ Brun III.
Vico Ortiz, *Luis*, painter, graphic artist,
* 9.1882 Medellín (Kolumbien), l. before
1961 – CO ᛃ Vollmer V.
Vico di Pietro, painter, f. 1369, l. 1428
– I ᛃ Gnoli; ThB XXXIV.
Vicolungo → **Ferraris**, *Giambattista*
Vicolungo, painter, f. before 1583 – I
ᛃ ThB XXXIV.
Vicomercato, *Battista*, miniature painter,
f. 1401 – I ᛃ Bradley III.
Viconi, *Giacomo*, goldsmith, silversmith,
f. 22.4.1825 – I ᛃ Bulgari III.
Vicont d'Apollinaris → **Beljaev**, *Jurij
Dmitrievič*
Viçoso, *Manoel Lopes*, smith, f. 1764,
l. 1797 – BR ᛃ Martins II.
Vicq., engraver, f. 1806, l. 1820 – E
ᛃ Páez Rios III.
Vicredi, *Lallo* → **Crivelli**, *Aldo*
Victoir, *Raymond*, landscape painter,
f. 1901 – F ᛃ Bénézit.
Victoor, *Jacobus* → **Victors**, *Jacobus*
Victoor, *Jacomo* → **Victors**, *Jacobus*
Victoors, *Jan* → **Victors**, *Jan*
Victor → **Lang**, *Michel* (1470)
Victor (1351) (Victor), bell founder,
f. 1351 – I ᛃ ThB XXXIV.
Victor le verrier (1499) → **Cordonnier**,
Victor
Victor (1830) (Viktor; Victor), lithographer,
master draughtsman, f. about 1830,
l. 1859 – F, RUS ᛃ ChudSSSR II;
ThB XXXIV.
Victor, *Étienne (1565)*, goldsmith,
f. 19.3.1565 – F ᛃ Nocq IV.
Victor, *Étienne (1581)*, goldsmith,
f. 6.8.1581 – F ᛃ Nocq IV.
Victor, *George*, goldsmith, * 1836 or
1837 Frankreich, l. 21.8.1874 – USA
ᛃ Karel.
Victor, *H.*, landscape painter, marine
painter, * Rostock, f. before
1830, † about 1834 Berlin – D
ᛃ ThB XXXIV.
Victor, *J.*, painter, f. 1852 – GB
ᛃ Wood.
Victor, *Jacobus* → **Victors**, *Jacobus*
Victor, *Jacomo* → **Victors**, *Jacobus*
Victor, *Louis*, goldsmith, f. 8.2.1605 – F
ᛃ Nocq IV.
Victor, *Martin*, stonemason, f. 1621,
l. 1623 – CH ᛃ ThB XXXIV.
Victor, *Michael*, lithographer, * 1832 or
1833, l. 1860 – USA ᛃ Groce/Wallace;
Karel.
Victor, *Pedro*, stonemason, f. 1771 – BR
ᛃ Martins II.
Victor, *Sophie*, painter, f. 1925 – USA
ᛃ Falk.
Victor, *Winand* (Nagel) → **Victor**, *Winand
Anton*
Victor, *Winand Anton* (Victor, Winand),
painter, graphic artist, * 13.1.1918
Schaesberg – D, NL ᛃ Nagel;
Vollmer V.
Victor-Fournier → **Fournier**, *Victor Alfred*
Victor-Jean-Clément → **Arlin**, *Jean-
Clément*
Victor-Koos → **Koos**, *Victor*

Victor von Kreta (ThB XXXIV) →
Viktor (1651)
Victor Manuel (Victor Manuel Garcia),
painter, * 31.10.1897 Havanna,
† 1.2.1969 Havanna – C ᛃ DA XXXII;
Vollmer V.
Victor Manuel García (DA XXXII) →
Victor Manuel
Victorero, *Carmen Ruiz* → **Ruiz**
Victorero, *Carmen*
Victorero, *Corina*, painter, f. 1901 – E
ᛃ Ráfols III.
Victori Arbós, *Joan*, wood sculptor,
master draughtsman, * 1869 Barcelona,
† 1938 Barcelona – E ᛃ Ráfols III.
Victori Elias, *Lluís*, landscape painter,
* 1906 Barcelona – E ᛃ Ráfols III.
Victoria → **Czechowska-Antoniewska**,
Wiktoria
Victoria (Deutschland, *Kaiserin*),
painter, sculptor, * 21.11.1840 London,
† 5.8.1901 (Schloß) Friedrichshof
(Cronberg) – GB, D ᛃ ThB XXXIV.
Victoria (Großbritannien, *Königin*), etcher,
watercolourist, * 24.5.1819 London,
† 22.1.1901 (Schloß) Osborne (Isle
of Wight) – GB ᛃ Lister; Mallalieu;
ThB XXXIV.
Victoria (Schweden, Königin) → **Victoria
Sofia Maria** (Schweden, Königin)
Victoria, *Francis*, painter, * 24.3.1956
– DOM ᛃ EAPD.
Victoria, *Jose Alfredo*, photographer,
* 1.2.1928 Santiago de los Caballeros
– DOM ᛃ EAPD.
Victoria, *Joseph*, painter, † 1716 – GCA
ᛃ EAAm III.
Victoria, *Miguel Carlos* (Vollmer V) →
Victorica, *Miguel Carlos*
Victoria, *Salvador*, painter, graphic artist,
* 1929 Rubielos De Mora, † 1994
Madrid – E ᛃ Blas; Calvo Serraller;
DiccArtAragon; Páez Rios III.
Victoria, *Vicente* (Victoria y Gastaldo,
Vicente), painter, etcher, engraver,
* 9.4.1650 or 1658 Denia or
Valencia, † 1712 Rom – I, E
ᛃ Aldana Fernández; Páez Rios III;
ThB XXXIV.
Victoria y Gastaldo, *Vicente* (Páez Rios
III) → **Victoria**, *Vicente*
Victoria Sofia Maria (Schweden,
Königin), painter, sculptor, * 7.8.1862
Karlsruhe, † 4.4.1930 Rom – I, S
ᛃ SvKL V.
Victorica, *Bernardo C.* (Merlino) →
Victorica, *Bernardo Cornelio*
Victorica, *Bernardo Cornelio* (Victorica,
Bernardo C.), painter, * 31.1.1830
Buenos Aires, † 20.11.1870 Buenos
Aires – RA ᛃ EAAm III; Merlino.
Victorica, *Miguel Carlos* (Victoria, Miguel
Carlos), painter, * 4.1.1884 Buenos
Aires, † 9.2.1955 Buenos Aires – RA
ᛃ DA XXXII; EAAm III; Merlino;
Vollmer V.
Victorica Gutierrez, *Manuel*,
silversmith, f. 1753, l. 1759 – E
ᛃ González Echegaray.
Victorijns, *Antonie* → **Victoryns**, *Anthoni*
Victorin → **Lang**, *Michel* (1470)
Victorin, *Johan* → **Victorin**, *Johan
Fredrik*
Victorin, *Johan Fredrik*, master
draughtsman, painter, * 24.2.1831
Kristberg, † 3.11.1855 Kristberg – S,
ZA ᛃ Gordon-Brown; SvKL V.
Victorino, *Tulio*, painter, * 14.12.1886 or
1896 Sernache do Bonjardim or Sernache
do Bonjardim, † 1969 Sernache do
Bonjardim – P ᛃ Tannock; Vollmer V.

Victorino de Freitas, *Antonio*, architect,
f. 9.7.1764 – P ᛃ Sousa Viterbo III.
Victorino dos Santos, *José*, engineer – P,
BR ᛃ Sousa Viterbo III.
Victorio, *Pero*, architect, f. about 1601
– P ᛃ Sousa Viterbo III.
Victorio da Costa, *José Joaquim*,
military engineer, f. 1785, l. 1797 –
P ᛃ Sousa Viterbo III.
Victorius Labrucensis, architect (?),
f. 1600, l. 1605 – A ᛃ List.
Victors, *Jacobus*, painter, * 1640,
† 5.12.1705 Amsterdam – NL
ᛃ Bernt III; ThB XXXIV.
Victors, *Jacomo* → **Victors**, *Jacobus*
Victors, *Jan*, painter, * before 13.6.1619
or 1620 Amsterdam, † 1676 – NL
ᛃ Bernt III; DA XXXII.
Victors, *Johan* → **Victors**, *Jan*
Victorsz, *Jacobus* → **Victors**, *Jacobus*
Victorsz, *Jacomo* → **Victors**, *Jacobus*
Victorsz, *Louwys*, faience painter, f. 1689,
l. 1714 – NL ᛃ ThB XXXIV.
Victory, *George M.*, painter, * 1878
Savannah (Georgia), l. 1943 – USA
ᛃ Dickason Cederholm.
Victoryns, *Anthoni* (Victoryns, Anthonie;
Victoryns, Antonie), folk painter, genre
painter, * before 1620 Antwerpen,
† 1655 or 1656 Antwerpen – B
ᛃ Bernt III; DPB II; ThB XXXIV.
Victoryns, *Anthonie* (Bernt III) →
Victoryns, *Anthoni*
Victoryns, *Antonie* (DPB II) → **Victoryns**,
Anthoni
Victot, *Mathelin*, mason, f. 1491 – F
ᛃ Roudié.
Victry, *Jean*, cabinetmaker, f. 1490,
l. 1492 – F ᛃ Audin/Vial II.
Victry, *Nicolas*, cabinetmaker, f. 1529,
l. 1547 – F ᛃ Audin/Vial II.
Vicuña, *José Leonardo de*, calligrapher,
f. 17.7.1700 – E ᛃ Cotarelo y Mori II.
Vicuña, *Juan de*, calligrapher, f. 9.6.1672,
l. 1699 – E ᛃ Cotarelo y Mori II.
Vicuña, *Tadeo*, carpenter, f. 1804 – RCH
ᛃ Pereira Salas.
Vid, *Antonij* (ChudSSSR II) → **Wied**,
Anton
Vid Omišljanin, scribe, book illustrator,
* Omišlje (Krk)(?), f. 1396 – HR
ᛃ ELU IV.
Vida, *Arpád*, graphic artist, watercolourist,
* 4.4.1884 Marosvásárhely, † 21.2.1915
Budakeszi – H ᛃ MagyFestAdat;
ThB XXXIV.
Vida, *Gheza*, sculptor, graphic artist,
* 28.2.1913 Baia Mare (Siebenbürgen),
† 11.5.1980 – RO ᛃ Barbosa;
DA XXXII; Vollmer V.
Vida, *Juan*, painter, * 1955 Granada – E
ᛃ Calvo Serraller.
Vida, *Zsuzsa*, glass artist, designer, painter,
sculptor, * 13.4.1944 Momárom – CZ,
H ᛃ WWCGA.
Vidai-Brenner, *Nándor* → **Brenner**,
Nándor
Vidai-Brenner, *Nándor*, figure painter,
graphic artist, * 21.11.1903 Budapest
– H ᛃ Vollmer V.
Vidaillac, *Juan*, painter, * 14.5.1899
Avellaneda (Buenos Aires), l. 1953
– RA ᛃ EAAm III; Merlino.
Vidaillet, *Anne Marie*, watercolourist,
flower painter, * 2.5.1891 St-Claude
(Jura), † 26.11.1974 – F ᛃ Bénézit.
Vidak, *Arsenije*, painter, * Siklós
(Baranya), f. 1861 – YU, H ᛃ ELU IV.
Vidal (1303), bell founder, f. 1303 – E
ᛃ Ráfols III.

Vidal (1451), retable painter, f. 1451 – E
□□ Ráfols III.
Vidal (1561), scribe, f. 1561 – F
□□ Audin/Vial II.
Vidal (1562), smith, f. 1562 – E
□□ Ráfols III.
Vidal (1598), silversmith, f. 1598 – E
□□ Ráfols III.
Vidal (1613), painter, f. 1613 – E
□□ Ráfols III.
Vidal (1855), master draughtsman(?),
calligrapher(?), f. 8.1855 – USA
□□ Karel.
Vidal (1895), instrument maker, f. 1895
– E □□ Ráfols III.
Vidal, Agustí, stonemason, f. 1636 – E
□□ Ráfols III.
Vidal, Albert, painter, * 20.12.1914
Brignoles – F □□ Alauzen.
Vidal, André, painter, * 13.4.1913 Algier
– F □□ Bénézit.
Vidal, Antoni (1475), smith, f. 1475 – E
□□ Ráfols III.
Vidal, Antoni (1592), wood sculptor,
altar carpenter, f. 1592, l. 1610 – E
□□ Ráfols III.
Vidal, Antoni (1627), silversmith, f. 1627
– E □□ Ráfols III.
Vidal, Antoni (1846), graphic artist,
f. 1846 – E □□ Ráfols III.
Vidal, Antoni Joan, armourer, f. 1501 – E
□□ Ráfols III.
Vidal, Armando Ferreira, painter, f. before
1964, l. 1965 – P □□ Tannock.
Vidal, Barthélemy, silversmith,
enamel artist, f. 1362, l. 1401 – F
□□ ThB XXXIV.
Vidal, Bartolomeo → **Vidal, Barthélemy**
Vidal, Benito, building craftsman,
f. 29.3.1629, l. 1644 – E
□□ Pérez Costanti.
Vidal, Benoît, medieval printer-painter,
f. 1518, l. 1523 – F □□ Audin/Vial II.
Vidal, Berenguer, embroiderer, f. 1342
– E □□ Ráfols III.
Vidal, Bernat (1453), bell founder,
f. 1453, l. 1461 – E □□ Ráfols III.
Vidal, Bernat (1585), painter, f. 1585,
l. 1629 – E □□ Ráfols III.
Vidal, Bernat (1704), sculptor, f. 1704,
l. 1717 – E □□ Ráfols III.
Vidal, Bonanat, painter, f. 1421 – E
□□ Ráfols III.
Vidal, Bonaventura (1590) (Vidal,
Bonaventura), cutler, f. 1590 – E
□□ Ráfols III.
Vidal, Bonaventura (1849), bookbinder,
f. 1849 – E □□ Ráfols III.
Vidal, Carlos de (1601/1650) (Vidal,
Carlos de (1601)), calligrapher, f. 1601
– E □□ Cotarelo y Mori II.
Vidal, Carlos (1601/1700) (Vidal,
Carlos), calligrapher, f. 1601 – E
□□ Cotarelo y Mori II.
Vidal, Carlos (1957), painter, * 1957
Chiapas – MEX □□ ArchAKL.
Vidal, Carme, embroiderer, f. 1892 – E
□□ Ráfols III.
Vidal, Diego (1583) (Vidal, Diego
(der Ältere)), painter, * 1583
Valmaseda, † 30.12.1615 Sevilla – E
□□ ThB XXXIV.
Vidal, Dionís (Aldana Fernández) →
Vidal, Dionisio
Vidal, Dionisio (Vidal, Dionís), painter,
* about 1670 Valencia, † 1721 Tortosa
– E □□ Aldana Fernández; Ráfols III;
ThB XXXIV.
Vidal, Domènec, architect, f. 1759 – E
□□ Ráfols III.

Vidal, E., painter, master draughtsman,
f. about 1820 – PE □□ EAAm III.
Vidal, Emeric Essex, watercolourist,
* 1788 or 29.3.1791 Bradford(?),
† 7.5.1861 or 1862 Brighton (East
Sussex) – GB □□ Brewington;
DA XXXII; EAAm III; Gordon-Brown;
Harper; Mallalieu; Merlino.
Vidal, Eugène (Schurr III) → **Vidal,
Eugène Vincent**
Vidal, Eugene, painter, f. 1888, l. 1896
– GB □□ Wood.
Vidal, Eugène Vincent (Vidal, Eugène),
genre painter, portrait painter, * 1850
Paris, † 1908 Cagnes – F □□ Schurr III;
ThB XXXIV.
Vidal, Eusebi, sculptor, f. 1889 – E
□□ Ráfols III.
Vidal, Fecond, brazier, bell founder,
f. 1819 – E □□ Ráfols III.
Vidal, Felipe (Vidal Pinilla, Felipe), copper
engraver, * 1698 Lorca, l. 1750 – E
□□ Páez Rios III; ThB XXXIV.
Vidal, Feliu, sculptor, * San Feliu Saserra,
f. 1650(?) – E □□ Ráfols III.
Vidal, Fernand, landscape painter, * 1904
Canet (Aude), † 1948 Narbonne (Aude)
– F □□ Bénézit.
Vidal, Francesc (1486), silversmith,
f. 1486 – E □□ Ráfols III.
Vidal, Francesc (1653), embroiderer,
f. 1653 – E □□ Ráfols III (Nachtr.).
Vidal, Francesc (1787), painter, f. 1787,
l. 1802 – E □□ Ráfols III.
Vidal, Franci, silversmith, f. 1501 – E
□□ Ráfols III.
Vidal, Sor Francisca, embroiderer, f. 1892
– E □□ Ráfols III.
Vidal, Francisco, painter, master
draughtsman, * 24.4.1942 Paris – F
□□ Bénézit.
Vidal, Francisco (1867), marine painter,
* Mallorca, f. 1867, l. 1879 – E, I
□□ Brewington.
Vidal, Francisco (1887), painter,
* 21.7.1887 Córdoba (Argentinien),
l. 1952 – RA □□ EAAm III; Merlino.
Vidal, Francisco (1933), figure painter,
portrait painter, f. 1924 – RA
□□ Cien años XI; Vollmer V.
Vidal, Franz, bell founder, f. 1731 – CZ
□□ ThB XXXIV.
Vidal, Gaspar, potter, f. 1516 – E
□□ Ráfols III.
Vidal, Gérard → **Vidal, Géraud**
Vidal, Géraud, engraver, * 6.9.1742
Toulouse, † 1801 Paris – F
□□ ThB XXXIV.
Vidal, Gustave, landscape painter, marine
painter, illustrator, * 1895 Avignon,
l. before 1999 – F □□ Bénézit.
Vidal, Henri (1864) (Vidal, Henri),
sculptor, * 4.5.1864 Charenton (Seine),
† 1918 Paris – F □□ Kjellberg Bronzes;
Lami 19.Jh. IV; ThB XXXIV.
Vidal, Henri (1895) (Vidal, Henri), painter,
architect, * 26.4.1895 Paris, l. 1934 – F
□□ Bénézit; Edouard-Joseph Suppl..
Vidal, J., silversmith, f. 1319 – E
□□ Ráfols III.
Vidal, Jacques, printmaker, f. about 1792,
† 1826 – F □□ Portal.
Vidal, Jacques-Joseph-Génie (Schidlof
Frankreich) → **Vidal, Jules Joseph
Génie**
Vidal, Jaume, silversmith, f. 1301 – E
□□ Ráfols III.
Vidal, Jean (1467), building craftsman,
f. 1467, l. 1482 – F □□ Audin/Vial II.

Vidal, Jean (1490) (Vidal, Jean),
medieval printer-painter, f. 1490 – F
□□ Audin/Vial II.
Vidal, Jean (1675), cabinetmaker, f. 1675,
l. 1676 – F □□ Audin/Vial II.
Vidal, Jean-Etienne, architect, * 1867
Bordeaux, l. after 1887 – F □□ Delaire.
Vidal, Jeanne Marie, painter of interiors,
landscape painter, * 1936 L'Aigle (Orne)
– F □□ Bénézit.
Vidal, Joan (1369), architect, f. 1369 – E
□□ Ráfols III.
Vidal, Joan (1406), painter, f. 1406,
l. 1421 – E □□ Ráfols III.
Vidal, Joan (1427), architect, stonemason,
f. 1427, † 1445 Barcelona – E
□□ Ráfols III.
Vidal, Joan (1801), cabinetmaker(?),
f. 1801 – E □□ Ráfols III.
Vidal, Joan (1888), master draughtsman,
f. 1888, l. 1892 – E □□ Ráfols III.
Vidal, Joan Baptista, printmaker, f. 1801
– E □□ Ráfols III.
Vidal, João, painter, f. 1601 – P
□□ Pamplona V.
Vidal, Joaquín, ceramist, * 1957 La
Iglesuelda del Cid (Teruel) – E
□□ ArchAKL.
Vidal, Jorge → **Silva, Jorge Vidal Correia
da**
Vidal, José (1669) (Vidal, José), painter,
* Vinaroz, f. before 1660 – E
□□ Aldana Fernández; ThB XXXIV.
Vidal, José (1751), painter, f. 1751 – BR
□□ Pamplona V.
Vidal, José (1828), flower painter, still-
life painter, f. 1828, † 15.12.1936 – E
□□ Aldana Fernández.
Vidal, José (1836), tapestry craftsman,
† 15.9.1836 – E □□ ThB XXXIV.
Vidal, José Lopes, artist, f. 1738, l. 1744
– BR □□ Martins II.
Vidal, Josef → **Vidal, José (1669)**
Vidal, Josep (1650) (Vidal, Josep), wood
sculptor, f. 1650 – E □□ Ráfols III.
Vidal, Fra Josep (1702) (Vidal,
Fra Josep), sculptor, f. 1702 – E
□□ Ráfols III.
Vidal, Josep (1799), painter, f. 1799 – E
□□ Ráfols III.
Vidal, Juan, sculptor, * Pierola
(Barcelona), † 10.1881 Rom – E, I
□□ ThB XXXIV.
Vidal, Jules Joseph Génie (Vidal, Jacques-
Joseph-Génie), painter, lithographer,
* 8.4.1795 Marseille, l. after 1850
Paris – F □□ Schidlof Frankreich;
ThB XXXIV.
Vidal, L., flower painter, * about 1753 or
1754 or 1754 Marseille(?) or Marseille,
† after 1805 – F, GB □□ Pavière II;
ThB XXXIV.
Vidal, Laureano, painter, f. 1910 – E
□□ Cien años XI.
Vidal, Laurent, painter, f. 1907 – F
□□ Alauzen.
Vidal, Léon, porcelain painter, f. before
1889 – F □□ Neuwirth II.
Vidal, Lluís (1638), painter, f. 1638,
l. 1639 – E □□ Ráfols III.
Vidal, Lluïsa, painter, † 1918 – E
□□ ThB XXXIV.
Vidal, Louis (1754), still-life painter,
* about 1754 Marseille(?), l. 1811 – F
□□ Marchal/Wintrebert.
Vidal, Louis (1802), master draughtsman,
f. about 1802 – ZA □□ Gordon-Brown.
Vidal, Louis (1818), sculptor, f. 1818,
l. 1850 – F □□ Audin/Vial II.

Vidal, *Louis (1830)*, printmaker, f. 1830, l. 1846 – F ▭ Portal.

Vidal, *Louis (1831)*, animal sculptor, * 6.12.1831 Nîmes (Gard), † 7.5.1892 Paris – F ▭ Kjellberg Bronzes; Lami 19.Jh. IV; ThB XXXIV.

Vidal, *Luis*, painter, * Monóvar (Alicante), f. 1881 – E ▭ Blas.

Vidal, *M.*, engraver – E ▭ Páez Rios III.

Vidal, *Manuel Francisco*, calligrapher, * 13.4.1676 Madrid, l. 1702 – E ▭ Cotarelo y Mori II.

Vidal, *Marcelo* (Vidal Orozco, Marcelo), painter, * 26.4.1889 Caracas, † 1943 Caracas – YV ▭ DAVV II; EAAm III; Vollmer V.

Vidal, *Marie Louis Pierre* → **Vidal,** *Pierre*

Vidal, *Mélanie*, painter, * 1809 Paris, † 1877 Mülhausen – F ▭ Bauer/Carpentier VI; ThB XXXIV.

Vidal, *Melchor*, building craftsman, f. 1619, † 1620 or 14.8.1621 – E ▭ Pérez Costanti; ThB XXXIV.

Vidal, *Miguel Angel*, painter, sculptor, * 27.7.1928 Buenos Aires – RA ▭ DA XXXII; EAAm III.

Vidal, *Miquel (1529)*, armourer, f. 1529, l. 1553 – E ▭ Ráfols III.

Vidal, *Miquel (1638)*, wood sculptor, f. 1638, l. 1670 – E ▭ Ráfols III.

Vidal, *Noël* → **Devida,** *Noël*

Vidal, *Onofre*, silversmith, f. 1653 – E ▭ Ráfols III.

Vidal, *Pablo*, medalist, † 21.12.1887 – E ▭ ThB XXXIV.

Vidal, *Pau*, engraver, f. 1551 – E ▭ Ráfols III.

Vidal, *Pau (1881)*, sculptor, graphic artist, * Barcelona, f. 1881, † 1887 Barcelona – E ▭ Ráfols III.

Vidal, *Paul*, architect, f. 1768, l. 1789 – F ▭ Portal.

Vidal, *Pedro*, portrait painter, fresco painter, f. 1751 – E ▭ ThB XXXIV.

Vidal, *Pedro Antonio*, portrait painter, f. 1599, l. 1617 – E ▭ Aldana Fernández; ThB XXXIV.

Vidal, *Pedro Vicente*, engineer, f. 20.3.1744 – P, IND ▭ Sousa Viterbo III.

Vidal, *Pere (1368)*, painter, f. 1368, l. 1392 – E ▭ Ráfols III.

Vidal, *Pere (1475)*, smith, f. 1475 – E ▭ Ráfols III.

Vidal, *Pere (1572)*, sculptor, f. 1572 – E ▭ Ráfols III.

Vidal, *Pere (1655)*, architect, f. 1655 – E ▭ Ráfols III.

Vidal, *Pere (1875)*, printmaker, f. 1875 – E ▭ Ráfols III.

Vidal, *Philippe*, painter, engraver, lithographer, * 18.10.1938 Paris – F ▭ Bénézit.

Vidal, *Pierre*, master draughtsman, etcher, * 4.7.1849 Tours, l. 1906 – F ▭ Schurr II; Schurr III; ThB XXXIV.

Vidal, *Prosper*, printmaker, f. 1801 – F ▭ Portal.

Vidal, *Rafael*, stonemason, f. 1768 – BR ▭ Martins II.

Vidal, *Ramón*, smith, f. 1404, l. 1413 – E ▭ ThB XXXIV.

Vidal, *Richard Emeric*, marine painter, f. 1.5.1799 – GB ▭ Brewington.

Vidal, *Salvator de* → **Vidart,** *Salvator de*

Vidal, *Salvator de*, painter, f. 1561, l. 1574 – F ▭ Audin/Vial II.

Vidal, *Sebastian*, building craftsman, f. 1644, l. 1653 – E ▭ Ramirez de Arellano; ThB XXXIV.

Vidal, *Tomás*, portrait painter, f. 1858 – E ▭ Cien años XI; Páez Rios III.

Vidal, *Victor* → **Vidal,** *Vincent*

Vidal, *Vincent*, painter, * 20.1.1811 Carcassonne, † 14.6.1887 or 1889 Paris – F ▭ Delouche; Schidlof Frankreich; Schurr II; ThB XXXIV.

Vidal Barros, *Manuel*, painter, * 12.11.1907 Bayona – RA, E ▭ EAAm III; Merlino.

Vidal y Cabases, *Francisco*, engraver, illustrator, f. 1778, l. 1781 – E ▭ Páez Rios III.

Vidal Carreras, *Pedro* (Cien años XI) → **Vidal Carreras,** *Pere*

Vidal Carreras, *Pere* (Vidal Carreras, Pedro), painter, master draughtsman, f. 1911 – E ▭ Cien años XI; Ráfols III.

Vidal y Compairé, *Florencio*, painter, f. 1910 – E ▭ Cien años XI.

Vidal Cortabellas, *Pau*, smith, * about 1860 Ferrán, † about 1920 Cervera – E ▭ Ráfols III.

Vidal Couce, *Manuel Eduardo*, painter, * 5.1.1904 Bilbao – BR, E ▭ EAAm III; Merlino.

Vidal Diné, *Antoni*, smith, enchaser, * 1886 Cervera, l. 1949 – E ▭ Ráfols III.

Vidal Espallargas, *Francesc* (Vidal Espallargas, Francisco), painter, f. 1919 – E ▭ Cien años XI; Ráfols III.

Vidal Espallargas, *Francisco* (Cien años XI) → **Vidal Espallargas,** *Francesc*

Vidal Fermant, *Emilio*, figure painter, f. 1898, l. 1901 – E ▭ Cien años XI; Ráfols III.

Vidal Galicia, *Francesc* (Vidal Galicia, Francisco), landscape painter, * 1894 Barcelona, l. 1944 – E ▭ Cien años XI; Ráfols III.

Vidal Galicia, *Francisco* (Cien años XI) → **Vidal Galicia,** *Francesc*

Vidal Gomá, *Francesc* (Vidal Gomá, Francisco), painter, master draughtsman, decorator, * 1894 Barcelona, l. 1953 – E ▭ Cien años XI; Ráfols III.

Vidal Gomá, *Francisco* (Cien años XI) → **Vidal Gomá,** *Francesc*

Vidal Hijosa, *Andrés*, painter, * 1899 Villareal, l. before 1954 – E ▭ Cien años XI; Ráfols III.

Vidal Jevelli, *Francesc*, decorator, ebony artist, * 1847 Barcelona, † 1914 Barcelona – E ▭ Ráfols III.

Vidal Jo, *Eusebio*, landscape painter, * 14.8.1897 Rubi (Barcelona) or Barcelona, l. 1953 – RA, E ▭ EAAm III; Merlino.

Vidal de Liendo, *Diego (1602)* (Vidal de Liendo, Diego (der Jüngere)), painter, * 1602 Valmaseda, † 9.8.1648 Sevilla – E ▭ ThB XXXIV.

Vidal y Lluch, *Antonio*, engraver – E ▭ Páez Rios III.

Vidal Mallada, *Ramon*, wood sculptor, f. 1801 – E ▭ Ráfols III.

Vidal Molné, *Ignacio* (Vidal Molné, Ignacio; Vidal Molné, Ignasi), painter, * 1904 Barcelona – E, F ▭ Cien años XI; Ráfols III.

Vidal Molné, *Ignacio* (Cien años XI) → **Vidal Molné,** *Ignaci*

Vidal Molné, *Ignasi* (Ráfols III, 1954) → **Vidal Molné,** *Ignaci*

Vidal Molné, *Lluís* (Molné, Luis Vidal; Molné, Lluís V.; Vidal Molné, Luis), painter, illustrator, caricaturist, * 1907 Barcelona – E, F ▭ Cien años VI; Cien años XI; Ráfols II; Ráfols III.

Vidal Molné, *Luis* (Cien años XI) → **Vidal Molné,** *Lluís*

Vidal Montaña, *Francesc*, painter, * Barcelona, f. 1805 – E ▭ Ráfols III.

Vidal-Navatel, *Louis* → **Vidal,** *Louis (1831)*

Vidal Nolla, *Teresa*, sculptor, * 1902 Reus – E ▭ Ráfols III.

Vidal Orozco, *Marcelo* (DAVV II) → **Vidal,** *Marcelo*

Vidal Palmada, *Francesc* → **Vidal Palmada,** *Francisco*

Vidal Palmada, *Francisco* (Vidal Palmada, Francesc), watercolourist, bookplate artist, * 1894 Bañolas, l. 1947 – E ▭ Cien años XI.

Vidal Pinilla, *Felipe* (Páez Rios III) → **Vidal,** *Felipe*

Vidal Puig, *Luisa*, painter, * 1876 Barcelona, † 1918 Barcelona – E, F ▭ Cien años XI; Ráfols III.

Vidal Pujol, *Joan*, wood sculptor, f. 1876, † 1891 Rom – E ▭ Ráfols III.

Vidal-Quadras, *Alejo* (Vidal-Quadras Veiga, Aleix), painter, * 29.5.1919 Barcelona – E, F ▭ Ráfols III; Vollmer VI.

Vidal y Quadras, *Alejo*, painter, * 1919 Barcelona – E ▭ Blas.

Vidal-Quadras Veiga, *Aleix* (Ráfols III, 1954) → **Vidal-Quadras,** *Alejo*

Vidal-Quadras Villavecchia, *José María* (Cien años XI) → **Vidal-Quadras Villavecchia,** *Josep María*

Vidal-Quadras Villavecchia, *Josep María* (Vidal-Quadras Villavecchia, José María), painter, * 1891 Barcelona, l. 1926 – E ▭ Cien años XI; Ráfols III.

Vidal Ramos, *Joan*, architect, f. 1916 – E ▭ Ráfols III.

Vidal-Ribas Güll, *Feliciana*, watercolourist, f. 1901 – E ▭ Ráfols III.

Vidal Roca, *Josep*, sculptor, * 1923 Barcelona – E ▭ Ráfols III.

Vidal Roger, *Andreu*, instrument maker, f. 1860 – E ▭ Ráfols III.

Vidal Rolland, *Antoni* (Vidal Rolland, Antonio), painter, * 1889 Barcelona, l. 1954 – E ▭ Cien años XI; Ráfols III.

Vidal Rolland, *Antonio* (Cien años XI) → **Vidal Rolland,** *Antoni*

Vidal Rosich, *Cosme*, typographer, printmaker, * 1865 Alcover, † 1918 Barcelona – E ▭ Ráfols III.

Vidal Salichs, *Agapit* (Vidal Salichs, Agapito), painter, master draughtsman, lithographer, f. 1919 – E, F ▭ Cien años XI; Ráfols III.

Vidal Salichs, *Agapito* (Cien años XI) → **Vidal Salichs,** *Agapit*

Vidal Sans, *Ramón*, painter, master draughtsman, f. 1932 – E ▭ Cien años XI; Ráfols III.

Vidal de Solares, *Pedro*, painter, f. 1877 – E ▭ Cien años XI; Ráfols III.

Vidal Soler, *Manuel*, still-life painter, f. 1877, l. 1894 – E ▭ Cien años XI; Ráfols III.

Vidal Tacomet, *Rosa*, painter, f. 1934 – E ▭ Ráfols III.

Vidal Tusell, *Lluís*, sculptor, * 1890 Barcelona, l. 1949 – E ▭ Ráfols III.

Vidal Ventosa, *Joan* (Ráfols III, 1954) → **Vidal Ventosa,** *Juan*

Vidal Ventosa, *Juan* (Vidal Ventosa, Joan), sculptor, painter, graphic artist, * 5.5.1880 Barcelona, l. 1907 – E ▭ Cien años XI; Ráfols III.

Vidal Vidal, *Gaspar,* landscape painter, marine painter, f. 1888, l. 1898 – E ⊡ Cien años XI; Ráfols III.

Vidal Vidal, *José* (Cien años XI) → **Vidal Vidal,** *Josep*

Vidal Vidal, *Josep* (Vidal Vidal, José), painter, stage set designer, * 1876 Sitges, † 1950 Sitges – E ⊡ Cien años XI; Ráfols III.

Vidal y Vilaplana, *Antonio,* graphic artist – E ⊡ Páez Rios III.

Vidal i Vives, *Francesc,* painter, graphic artist, * 1957 Reus – E ⊡ ArtCatalàContemp.

Vidalba, *Giovanni,* painter, f. 1519 – I ⊡ ThB XXXIV.

Vidalengo, *Ippolito,* goldsmith, f. 1621, l. 23.1.1655 – I ⊡ Bulgari IV.

Vidalens, *Frédéric,* landscape painter, still-life painter, * 21.1.1952 Brive-la-Gaillarde (Corrèze) – F ⊡ Bénézit.

Vidalmar, painter, f. 1948 – E ⊡ Ráfols III.

Vidals, *Félix,* armourer, * Madrid, † 1793 – E ⊡ Ráfols III (Nachtr.).

Vidaña, architect, f. 1538, l. 1546 – E ⊡ ThB XXXIV.

Vidani, *Stefano,* painter, f. 21.4.1460, l. 31.8.1532 – I ⊡ Schede Vesme IV.

Vidar, *Frede,* illustrator, fresco painter, * 6.6.1911 Dänemark or Ask – DK, USA ⊡ EAAm III; Falk; Hughes; Vollmer V.

Vīdarāvana → **Brindāban**

Vidari, *Pietro,* marquetry inlayer, f. about 1733 – I ⊡ ThB XXXIV.

Vidart, *Andreu,* embroiderer, * Deutschland, f. 1390 – E, D ⊡ Ráfols III.

Vidart, *Jorge,* photographer, f. 1901 – NIC ⊡ ArchAKL.

Vidart, *Salvator de,* painter, glass artist, f. 1515, † 1546 – F ⊡ Audin/Vial II.

Vidarte, *Domingo de* → **Bidarte,** *Domingo de*

Vidas, *Antonij* → **Wied,** *Anton*

Vidas, *Daniel,* landscape painter, * 1932 Lissabon – P ⊡ Pamplona V.

Vidau Pérez, *Andrés,* painter, * 1910 Colloto – E ⊡ Ráfols III.

Vidaud, *Barthélemy* → **Vidal,** *Barthélemy*

Vidaud, *Bartolomeo* → **Vidal,** *Barthélemy*

Vidaurre, *Carlos,* sculptor, * 1958 Madrid – E ⊡ Calvo Serraller.

Vidaurre, *Julio,* painter, f. 1899 – E ⊡ Cien años XI.

Vidberg, *Conrad* → **Vedder,** *Conrad*

Vidberg, *Sigizmund Ivanovič* → **Vidbergs,** *Sigismunds*

Vidberg, *Sigizmund Janovič* (ChudSSSR II) → **Vidbergs,** *Sigismunds*

Vidbergs, *Sigismunds* (Vidberg, Sigizmund Janovič; Vidsberg, Sigismunds), illustrator, porcelain painter, bookplate artist, * 10.5.1890 Jelgava, † 31.1.1970 New York – LV, RUS, D, USA ⊡ ChudSSSR II; ThB XXXIV; Vollmer VI.

Vidbjärn, runic draughtsman – S ⊡ SvKL V.

Vidchopf, *David O.* → **Widhopff,** *David O.*

Vide, *Nils* → **Vide,** *Nils Ivar*

Vide, *Nils Ivar* (Wide, Nils Ivar), sculptor, painter, master draughtsman, * 28.11.1888 Stockholm, † 18.6.1954 Söderby-Karl – S ⊡ SvK; SvKL V.

Videau, *Aymé,* silversmith, f. 1742, l. 1756 – GB ⊡ ThB XXXIV.

Videau, *Jean,* architect, * 1879 Caudéran (Gironde), l. 1903 – F ⊡ Delaire.

Videbant (Rump) → **Videbant,** *A.*

Videbant, *A.* (Videbant), painter, * 1701 or 1715 Berlin, † about 1805 or 1805 (?) London – D, GB ⊡ Rump; ThB XXXIV.

Videbeuf, *Antoine,* embroiderer, f. 1490, l. 1492 – F ⊡ Audin/Vial II.

Videbono da Arogno → **Bigarelli,** *Guidobono*

Videcoq, *Lucie Marie,* still-life painter, landscape painter, f. before 1878, l. 1880 – GB ⊡ Pavière III.2.

Videira, *José Antunes da Cruz,* sculptor, watercolourist, ceramist, * 1909 Lissabon – P ⊡ Tannock.

Vidéky, *Brigitta,* painter, * 1911 Budapest – H ⊡ MagyFestAdat; Vollmer V.

Vidéky, *János,* painter, graphic artist, artisan, caricaturist, * 17.1.1827 Pest, † 8.2.1901 Budapest – H ⊡ MagyFestAdat; ThB XXXIV.

Vidéky, *Johann* → **Vidéky,** *János*

Vidéky, *Károly,* copper engraver, * 3.1.1802 Újvidék, † 5.1882 Budapest – H ⊡ MagyFestAdat; ThB XXXIV.

Videla, *Corina,* painter, f. 1850 – RA ⊡ EAAm III.

Videla, *Tránsito,* painter, f. 1884 – RA ⊡ EAAm III.

Videla, *Venus Trinidad,* painter, * 21.6.1919 Puerto Deseado – RA ⊡ EAAm III; Merlino.

Videlette, *Antoine de,* painter, f. 13.2.1528 – F ⊡ Roudié.

Videlier, *Antoine,* locksmith, * about 1514, l. 1565 – F ⊡ Brune.

Videlier, *Pierre,* locksmith, f. 1609 – F ⊡ Brune.

Videllet, *François,* armourer, f. 1545 – F ⊡ Audin/Vial II.

Videman, *Bartolomeo,* goldsmith, * 1671 Mailand (?), l. 10.8.1721 – I ⊡ Bulgari I.2.

Videman, *Federico* → **Vidman,** *Federico*

Videnov, *Vasil Josifov,* caricaturist, * 13.3.1911 Gabrovica – BG ⊡ EIIB.

Videnskij, *Michail Solomonovič,* graphic artist, painter, * 13.11.1926 Berdičev – UA, RUS ⊡ ChudSSSR II.

Viderholm, *Artur Ove,* painter, sculptor, * 28.3.1876 Nurmijärvi, l. 1900 – SF ⊡ Nordström.

Viderholm, *Ove* → **Viderholm,** *Artur Ove*

Videron, *Jean,* goldsmith, f. 1313 – F ⊡ Nocq IV.

Vidgof, *David O.* (Severjuchin/Lejkind) → **Widhopff,** *David O.*

Vidhyadhar Bhattācarya, architect, f. 1701, l. 1750 – IND ⊡ ArchAKL.

Vidi → **Vidiella,** *Pere*

Vidic, *Janez,* painter, * 8.2.1923 Ljubljana – SLO ⊡ ELU IV; List; Vollmer V.

Vidiella, *Pedro* (Cien años XI) → **Vidiella,** *Pere*

Vidiella, *Pere* (Vidiella, Pedro), cartoonist, sculptor, * 1895 Reus, l. 1918 – E ⊡ Cien años XI; Ráfols III.

Vidiella, *Ramón,* caricaturist, f. 1915 – E ⊡ Cien años XI; Ráfols III.

Vidiella Galindo, *Ramona,* marine painter, f. 1898, l. 1908 – E ⊡ Cien años XI; Ráfols III.

Vidigal, *Ana,* painter, * 1960 Lissabon – P ⊡ Pamplona V.

Vidigal, *António,* sculptor, * 1936 Safara – P ⊡ Pamplona V.

Vidigal, *Fernando,* painter, * 1950 Lissabon – P ⊡ Pamplona V.

Vidimče, *Peco Stepanov,* painter, * 8.10.1921 Bitola – MK ⊡ ELU IV.

Vidin', *Karl Janovič* (ChudSSSR II) → **Vidinš,** *Kārlis*

Vidinš, *Kārlis* (Vidin', Karl Janovič), graphic artist, painter, * 3.12.1905 Riga – LV ⊡ ChudSSSR II.

Vidju, painter, stage set designer, * 29.3.1882 Kazanlăk, † 27.8.1936 Burgas – BG ⊡ EIIB.

Vidler, *Albert,* painter, f. 1886 – CDN ⊡ Harper.

Vidler, *John of Battle,* mason (?), f. 1775, l. 1817 – GB ⊡ Gunnis.

Vidler, *John of Westminster,* sculptor, f. 1796, l. 1804 – GB ⊡ Gunnis.

Vidler, *Major of Hastings,* sculptor, f. 1823, l. 1839 – GB ⊡ Gunnis.

Vidlund, *Lars* (Vidlund, Lars Helmer Rickard), painter, master draughtsman, * 17.5.1920 Gävle – S ⊡ Konstlex.; SvK; SvKL V.

Vidlund, *Lars Helmer Rickard* (SvKL V) → **Vidlund,** *Lars*

Vidlund, *Valborg* (Gustavi-Vidlund, Margit Valborg; Vidlund, Valborg Gustavi-), painter, * 22.6.1911 Linköping – S ⊡ Konstlex.; SvK; SvKL II.

Vidlund, *Valborg Gustavi-* (Konstlex.) → **Vidlund,** *Valborg*

Vidman, *Federico,* die-sinker, * about 1655, l. 9.4.1725 – I ⊡ Schede Vesme III.

Vidman, *Pavel,* goldsmith, f. 1654, l. 1664 – RUS ⊡ ChudSSSR II.

Vidmar, *Drago,* painter, * 25.1.1901 Sapiane – SLO, I ⊡ ELU IV; ThB XXXIV; Vollmer V.

Vidmar, *Melchior* → **Widmar,** *Melchior*

Vidmar, *Nande,* painter, * 17.8.1899 Prosecco (Triest), l. before 1966 – HR, A, D ⊡ ELU IV; ThB XXXIV.

Vidolenghi, *Antonio,* painter, * Marzano (?), f. 1453, l. 1502 – I ⊡ ThB XXXIV.

Vidolenghi, *Leonardo,* painter, * Marzano, f. 1446, l. 1502 – I ⊡ DA XXXII; DEB XI; PittItalQuattroc.

Vidolovits, *Laszlo,* artist, * 1944 Pécs – D, H ⊡ Nagel.

Vidoni, *Francesco,* sculptor, * 1772 Ferrara, † 1863 Ferrara – I ⊡ Panzetta; ThB XXXIV.

Vidoni de Soresina, *Bartolomeo (Fürst),* sculptor, * 17.3.1789 Cremona – I ⊡ ThB XXXIV.

Vidor, *Emil,* architect, * 27.3.1867 Budapest, † 8.7.1952 – H ⊡ DA XXXII; ThB XXXIV.

Vidor, *Pablo* (EAAm III) → **Vidor,** *Pál*

Vidor, *Pál* (Vidor, Pablo), graphic artist, painter, * 24.7.1892 Budapest, l. before 1961 – H, D ⊡ EAAm III; MagyFestAdat; ThB XXXIV; Vollmer V.

Vidor, *Paul* → **Vidor,** *Pál*

Vidová-Žačková, *Janka,* video artist, * 1963 Poprad – CZ ⊡ ArchAKL.

Vidović, *Emanuel,* painter, * 24.12.1870 or 1895 Split, † 1.6.1953 Split – HR ⊡ ELU IV; ThB XXXIV; Vollmer V.

Vidović, *Mihajlo,* goldsmith, f. 1760 – BiH ⊡ Mazalić.

Vidovszky, *Béla,* painter of interiors, still-life painter, landscape painter, * 2.7.1883 Gyoma, † 1973 Budapest – H ⊡ MagyFestAdat; ThB XXXIV; Vollmer V.

Vidra, *Ferdinánd,* painter of altarpieces, * 1814 or about 1815 Veszprém, † 1879 Bilke or Bilka – H ⊡ MagyFestAdat; ThB XXXIV.

Vidranović, *Illija*, wood carver, f. 1677
– YU ▭ ELU IV.

Vidrier, *Pere*, glass artist, † 1549 – E
▭ Ráfols III.

Vidris, *Gigi*, architectural draughtsman,
* 25.1.1897 Pola – I ▭ Comanducci V.

Vidrovitch, *Nina*, painter of stage scenery,
master draughtsman, * 1930 – F
▭ Bénézit.

Vidrug, calligrapher, f. 701 – IRL
▭ Bradley III.

Vidsberg, *Sigismunds* (Vollmer VI) →
Vidbergs, *Sigismunds*

Vidt, *Anton* → **Wied**, *Anton*

Vidueyros, *Miguel de*, printmaker, f. 1701
– E ▭ Ráfols III.

Viduka, *Vera* (Viduka, Vera Fricevna),
designer, * 5.6.1916 Odessa – UA, LV
▭ ChudSSSR II.

Viduka, *Vera Fricevna* (ChudSSSR II) →
Viduka, *Vera*

Viduks, *Vilis* (Viduks, Vilis Ivanovič),
painter, * 17.1.1899 Kuldiga,
† 10.4.1956 Liepaja – LV
▭ ChudSSSR II.

Viduks, *Vilis Ivanovič* (ChudSSSR II) →
Viduks, *Vilis*

Vidyn', *Karl Janovič* → **Vidinš**, *Kārlis*

Vié, *Bernard*, sculptor, * 14.2.1947 – F
▭ Bénézit.

Vie, *Gabriel*, painter, f. 1901 – F
▭ Bénézit.

Vié, *Sébastien*, cabinetmaker, ebony
artist, f. 5.10.1767, † before 1782 –
F ▭ Kjellberg Mobilier; ThB XXXIV.

Vie y Sallettes, *Juan*, painter, f. 1890 – E
▭ Cien años XI.

Viebahn, *Martha von*, landscape
painter, portrait painter, graphic artist,
* 13.9.1865 Berlin, † 8.12.1955 Eresing
(Lech) – D ▭ Münchner Maler IV;
ThB XXXIV.

Viebbich, *Adam* → **Viebig**, *Adam*

Viebich, *Adam* → **Viebig**, *Adam*

Viebig, *Adam*, stonemason, * Breslau(?),
f. 1662, l. 1672 – D ▭ ThB XXXIV.

Viecenz, *Anne*, ceramist, * 1959 Dresden
– D ▭ WWCCA.

Viecenz, *Herbert*, sculptor, ceramist,
painter, master draughtsman, * 28.4.1932
Radeberg – D ▭ WWCCA.

Viechter (Maler-Familie) (ThB XXXIV) →
Viechter, *Franz Lorenz*

Viechter (Maler-Familie) (ThB XXXIV) →
Viechter, *Johann Christoph*

Viechter (Maler-Familie) (ThB XXXIV) →
Viechter, *Joseph Ferdinand*

Viechter, *Franz Lorenz*, painter, * 1664
München, † 17.4.1716 Wien – A
▭ ThB XXXIV.

Viechter, *Johann Christoph*, painter,
* 1719 Petronell, † 1760 Petronell
– A ▭ ThB XXXIV.

Viechter, *Joseph Ferdinand*, painter,
f. 1728 – A ▭ ThB XXXIV.

Viechtl (Maurer-Familie) (ThB XXXIV) →
Viechtl, *Joh. Jakob*

Viechtl (Maurer-Familie) (ThB XXXIV) →
Viechtl, *Konrad*

Viechtl (Maurer-Familie) (ThB XXXIV) →
Viechtl, *Martin (1762)*

Viechtl, *Joh. Jakob*, mason, f. 1722,
l. 1760 – D ▭ ThB XXXIV.

Viechtl, *Konrad*, mason, * about 1642,
† before 27.4.1717 Burglengenfeld – D
▭ ThB XXXIV.

Viechtl, *Martin (1762)*, mason, f. 1762
– D ▭ ThB XXXIV.

Vieck, *Georg*, goldsmith, f. 1719, l. 1747
– PL, D ▭ ThB XXXIV.

Vieco, *Bernardo*, sculptor, founder, * 1890
or 1893 Antioquia, † 4.3.1956 Medellí
– CO ▭ EAAm III; Ortega Ricaurte.

Viedebant, *A.* → **Videbant**, *A.*

Vieder, *Alfred*, artist, * about 1825 New
York, l. 1860 – USA ▭ Groce/Wallace.

Viedevele, sculptor, f. 1753 – F
▭ Lami 18.Jh. II.

Viedma Vidal, *Enrique*, architect, f. 1915
– E ▭ Ráfols III.

Viedt, *J. Ch.*, porcelain painter, * 1784,
† 1827 – D ▭ ThB XXXIV.

Viée, *Marie-Camille-Poncien*, architect,
* 1846 Sceaux, l. 1900 – F ▭ Delaire.

Viegas, *António Bota Filipe*, sculptor,
* 1931 Almansil – P ▭ Pamplona V.

Viegas, *João Gregório*, sculptor, f. 1836
– P ▭ Pamplona V.

Viegas, *Joaquim António*, painter, f. 1899
– P ▭ Cien años XI; Pamplona V.

Viegas, *Joaquim Correia*, interior
decorator, painter, wallcovering designer,
f. 1701 – P ▭ Pamplona V.

Viegas, *Marília* (Viegas, Marília Luísa dos
Santos), painter, graphic artist, collagist,
* 1941 Faro – P ▭ Pamplona V;
Tannock.

Viegas, *Marília Luísa dos Santos*
(Tannock) → **Viegas**, *Marília*

Viegas, *Marília dos Santos* → **Viegas**,
Marília

Viegas, *Sílvia do Rosário Silveira Lobato*,
painter, * 1937 Gôa – P ▭ Tannock.

Viegelmann, *G.*, painter, f. before 1912
– D ▭ Rump.

Viegelmann, *Siegfried*, genre painter,
portrait painter, lithographer,
* 19.11.1803 Hamburg, † 16.2.1825
München – D ▭ Rump; ThB XXXIV.

Viegen, *Jos.*, painter, f. 1925 – NL
▭ Scheen II (Nachtr.).

Viegener, *Eberhard*, painter, graphic
artist, * 30.5.1890 Soest (Westfalen),
† 4.1.1967 Bilme (Soest) – D
▭ KüNRW I; ThB XXXIV; Vollmer V.

Viegener, *Friedrich Franz* (Viegener,
Fritz), sculptor, * 31.12.1888 Soest
(Westfalen), l. before 1966 – D
▭ KüNRW I; Vollmer V.

Viegener, *Fritz* (KüNRW I) → **Viegener**,
Friedrich Franz

Viegener, *Hilde*, painter, * 1925 Danzig
– D ▭ Wietek.

Viegers, *Ben* → **Viegers**, *Bernardus Petrus*

Viegers, *Bernardus* (Vollmer V; Waller) →
Viegers, *Bernardus Petrus*

Viegers, *Bernardus Petrus* (Viegers,
Bernardus), etcher, master draughtsman,
painter, * 17.12.1886 Den Haag
(Zuid-Holland), † 8.10.1947 Nunspeet
(Gelderland) – NL ▭ Scheen II;
Vollmer V; Waller.

Viegers, *Emanuel Hendrikus Petrus*,
painter, * about 15.12.1921 Nijmegen
(Gelderland), l. before 1970 – NL
▭ Scheen II.

Viegers, *Emile* → **Viegers**, *Emanuel
Hendrikus Petrus*

Viegers, *Engelina Johanna Louisa Maria*,
decorative artist, puppet designer,
* 29.9.1919 Nijmegen (Gelderland)
– NL ▭ Scheen II.

Viegers, *Engeline* → **Viegers**, *Engelina
Johanna Louisa Maria*

Viehauser, *Peter Paul*, goldsmith,
* Landshut, † 1761 – D ▭ Seling III.

Viehbeck, *Karl Ludwig Friedrich*,
veduta painter, watercolourist, * 1769
Niederhausen, † 18.1.1827 Wien –
A ▭ Fuchs Maler 19.Jh. Erg.-Bd II;
Fuchs Maler 19.Jh. IV; ThB XXXIV.

Viehhauser, *Franz*, jeweller, goldsmith,
* Augsburg, f. 1769, † 1787 – D
▭ Seling III.

Viehhauser, *Franz Joseph* → **Viehhauser**,
Franz

Viehlechner, *Christian*, carver of Nativity
scenes, f. 1656 – A ▭ ThB XXXIV.

Viehmann, *Jos.*, porcelain painter(?),
f. 1908 – CZ ▭ Neuwirth II.

Viehoff, *Jean* → **Viehoff**, *Johannes
Hubertus*

Viehoff, *Johannes Hubertus*, watercolourist,
master draughtsman, * 22.8.1916
Kerkrade (Limburg) – NL ▭ Scheen II.

Viehweg, *Friedr.*, painter, f. 1691, † 1715
– PL, D ▭ ThB XXXIV.

Viehweger, *August Friedrich (1836)*,
architect, * 9.9.1836 Grünhain,
† 1.1.1919 Leipzig – D ▭ ThB XXXIV.

Viehweger, *Christ. Heinrich Traugott*,
goldsmith, f. 1839 – D ▭ ThB XXXIV.

Viehweger, *Ferdinand Hermann* →
Viehweger, *Hermann*

Viehweger, *Hermann* (Lossow &
Viehweger), architect, * 14.8.1846
Grünhain, † 4.12.1922 Dresden – D
▭ DA XIX; ThB XXXIV.

Vieil-Noe, *Edith*, sculptor, * 17.4.1872
Aix-en-Provence, † 1936 Le Tholonet
– F ▭ Alauzen.

Vieilh-Varenne, landscape painter, f. before
1793, l. 1808 – F ▭ ThB XXXIV.

Vieillard → **Launay**, *Fabien*

Vieillard, porcelain painter, f. 1752,
l. 1790 – F ▭ ThB XXXIV.

Vieillard, *Anita de* → **Caro**, *Anita de*

Vieillard, *Emile Maurice*, painter, f. before
1895 – F ▭ ThB XXXIV.

Vieillard, *Fabien* → **Launay**, *Fabien*

Vieillard, *Fabien*, painter of nudes, portrait
painter, graphic artist, * 1877 Paris,
† 1904 Paris – F ▭ ThB XXXIV.

Vieillard, *Lucien*, painter, * 24.12.1923
Toulouse – F ▭ Bénézit; Jakovsky.

Vieillard, *Roger*, copper engraver,
illustrator, * 9.2.1907 Le Mans,
† 15.12.1989 – F ▭ Bénézit;
Vollmer V.

Vieille, *Claude-François-Julien*, architect,
* 19.12.1821 Ponts-les-Moulins (Doubs),
l. 1859 – F ▭ Brune.

Vieille, *Edouard*, architect, * 4.4.1805
Besançon, † 24.6.1876 Besançon – F
▭ Brune.

Vieille, *Gustave* (Vieille, Marie-Gustave),
architect, * 1842 Besançon, l. after 1890
– F ▭ Delaire; ThB XXXIV.

Vieille, *Marie-Gustave* (Delaire) → **Vieille**,
Gustave

Vieille, *Nicolas*, architect, * 27.10.1776
Besançon, † 1.3.1853 Besançon – F
▭ Brune.

Vieillefond, *Jean-Claude*, photographer,
* 3.5.1945 Paris – F, CH ▭ KVS.

Vieillevoye, *Barthélemy* (Vieillevoye,
Joseph Barthélemi), genre painter,
* 4.2.1798 Verviers, † 30.7.1855
Lüttich – B, F ▭ DPB II; Schurr V;
ThB XXXIV.

Vieillevoye, *Joseph Barthélemi* (DPB II)
→ **Vieillevoye**, *Barthélemy*

Vieira, *Alfredo Carlos da Rocha* (Cien
años XI; Pamplona V; Tannock) →
Rocha Vieira, *Alfredo Carlos da*

Vieira, *Álvaro*, painter, f. 1520, l. 1531
– P ▭ ThB XXXIV.

Vieira, *Alvaro Siza* (Siza Vieira, Alvaro),
architect, * 25.6.1933 Matosinhos – P
▭ DA XXVIII.

Vieira, *Ana* (Oliveira, Ana Maria Soares Pacheco Vieira Nery de), painter, graphic artist, * 1940 Coimbra – P ▢ Pamplona V; Tannock.

Vieira, *Antonio (1605),* painter, f. 1605, l. 1636 – P ▢ Pamplona V.

Vieira, *Antonio (1617),* glass painter, f. 1617, l. 1669 (?) – P ▢ Pamplona V; ThB XXXIV.

Vieira, *Antônio (1745),* carpenter, f. 10.7.1745 – BR ▢ Martins II.

Vieira, *António (1749),* painter, f. 1749 – P ▢ Pamplona V.

Vieira, *Antônio Cardoso,* smith, f. 1734 – BR ▢ Martins II.

Vieira, *Antonio Inácio,* painter, f. 1826 – P ▢ Pamplona V.

Vieira, *Antonio Pinto (1670),* engineer, f. 28.3.1670 – P, IND ▢ Sousa Viterbo III.

Vieira, *Antônio Pinto (1746),* carpenter, f. 1746 – BR ▢ Martins II.

Vieira, *Basílio,* painter, f. 1745 – BR ▢ Martins II.

Vieira, *Bernardo,* carpenter, f. 1721, l. 1731 – BR ▢ Martins II.

Vieira, *C. Padre,* painter, f. 1880 – P ▢ Pamplona V.

Vieira, *Padre C.,* painter, f. 1880 – P ▢ Cien años XI.

Vieira, *Catarina,* painter, f. 1701 – P ▢ Pamplona V.

Vieira, *Constantino,* architect, f. 1634 – P ▢ Sousa Viterbo III.

Vieira, *Custodio,* architect, f. 1728, † before 22.2.1747 – P ▢ DA XXXII; Sousa Viterbo III; ThB XXXIV.

Vieira, *Custódio Fernandes,* goldsmith, f. 1733, l. 1748 – BR ▢ Martins II.

Vieira, *Daniel,* painter, graphic artist, * 1937 Alte – P ▢ Tannock.

Vieira, *Décio,* painter, * 1922 Petrópolis – BR ▢ EAAm III; Vollmer V.

Vieira, *Delfim Gonçalves,* painter, * 1891 Porto, l. before 1949 – P ▢ Tannock.

Vieira, *Domingo Francisco,* landscape painter, f. about 1765, † 1804 – P ▢ DA XXXII.

Vieira, *Domingos,* painter, * about 1600, † before 15.10.1678 – P ▢ DA XXXII; ThB XXXIV.

Vieira, *Domingos Francisco,* painter, † 1804 – P ▢ Pamplona V.

Vieira, *Domingos o Escuro* → **Vieira,** *Domingos*

Vieira, *Duarte,* silversmith, * Porto, f. 17.12.1606, l. 1.6.1653 – E, P ▢ Pérez Costanti.

Vieira, *Felipe* (Vieira, Filipe), sculptor, wood carver, f. 1747, l. 1790 – BR ▢ EAAm III; Martins II; Pamplona V.

Vieira, *Filipe* (Pamplona V) → **Vieira,** *Felipe*

Vieira, *Francisco* (ELU IV; ThB XXXIV; Waterhouse 18.Jh.) → **Vieira Portuense,** *Francisco*

Vieira, *Francisco (1575),* silversmith, f. 1575, l. 26.12.1603 – E ▢ Pérez Costanti; ThB XXXIV.

Vieira, *Francisco (1623),* painter of saints, wax sculptor, f. 1623, l. 1636 – P ▢ Pamplona V.

Vieira, *Francisco Xavier (1734),* stonemason, f. 1734, l. 1745 – BR ▢ Martins II.

Vieira, *Francisco Xavier (1753),* carpenter, f. 1753 – BR ▢ Martins II.

Vieira, *Gaspar,* painter of saints, f. 25.6.1577 – P ▢ Pamplona V; ThB XXXIV.

Vieira, *Inácio Caetano,* painter, f. 1764 – BR, P ▢ Martins II.

Vieira, *Jacinto,* sculptor, * about 1700 Braga, † about 1760 Braga – P ▢ DA XXXII; Pamplona V.

Vieira, *João (1733),* carpenter, f. 1733, l. 1736 – BR ▢ Martins II.

Vieira, *João (1749),* stonemason, f. 1749 – BR ▢ Martins II.

Vieira, *João (1934)* (Vieira, João; Vieira, João Rodrigues (1934)), painter, stage set designer, * 1934 Vidago – P ▢ Pamplona V; Tannock.

Vieira, *João Domingos,* stonemason, f. 1745 – BR ▢ Martins II.

Vieira, *João Rodrigues* (Tannock) → **Vieira,** *João (1934)*

Vieira, *João Rodrigues (1856),* landscape painter, sculptor, * 1856, † 1898 – P ▢ Cien años XI; Pamplona V.

Vieira, *Joaquim,* painter, master draughtsman, stage set designer, * 1946 Avintes – P ▢ Tannock.

Vieira, *Jorge* (Vieira, Jorge Ricardo da Conceição), sculptor, ceramist, painter, graphic artist, * 1922 Lissabon – P ▢ DA XXXII; Pamplona V; Tannock; Vollmer V.

Vieira, *Jorge Ricardo da Conceição* (Tannock) → **Vieira,** *Jorge*

Vieira, *José (1702)* (Vieira, José), engineer, f. 1702, l. 1723 – P ▢ Sousa Viterbo III.

Vieira, *José (1746 Schmied),* smith, f. 1746 – BR ▢ Martins II.

Vieira, *José (1746 Steinmetz),* stonemason, f. 1746 – BR ▢ Martins II.

Vieira, *José Celestino P. Leite,* sculptor, f. before 1959, l. 1966 – P ▢ Tannock.

Vieira, *José da Costa,* smith, f. 1740 – BR ▢ Martins II.

Vieira, *José de Sousa,* smith, f. 1743 – BR ▢ Martins II.

Vieira, *Luís,* painter, * 1963 Lissabon – P ▢ Pamplona V.

Vieira, *Luís Manuel Gomes* → **Vieira,** *Luís*

Vieira, *Luiz,* carpenter, f. 1733, l. 1736 – BR ▢ Martins II.

Vieira, *Manoel (1727),* wood sculptor, carver, f. 1727 – BR ▢ Martins II.

Vieira, *Manoel (1736),* goldsmith, f. 1736, l. 1767 – BR ▢ Martins II.

Vieira, *Manoel (1746)* (Vieira, Manoel), wood sculptor, f. 1746 – P ▢ ThB XXXIV.

Vieira, *Manoel (1753),* carpenter, f. 1753 – BR ▢ Martins II.

Vieira, *Manoel José,* armourer, f. 1800 – BR, P ▢ Martins II.

Vieira, *Manuel,* sculptor, f. 1751 – P, E ▢ Pamplona V.

Vieira, *Manuel João,* painter, * 1962 Lissabon – P ▢ Pamplona V.

Vieira, *Manuel Salvador Gonçalves,* painter, * 1940 Viana do Castelo – P ▢ Tannock.

Vieira, *Marcos,* painter, * Porto, f. 1691 – BR, P ▢ EAAm III.

Vieira, *Maria* → **Vieira,** *Mary*

Vieira, *Mary,* sculptor, * 30.7.1927 São Paulo – BR, CH ▢ EAAm III; KVS; LZSK; Vollmer V.

Vieira, *Noëmia da Conceição,* painter, * 1912 – P ▢ Tannock.

Vieira, *Paula,* painter, f. 1985 – P ▢ Pamplona V.

Vieira, *Pires* (Vieira, Victor Manuel Pires), painter, sculptor, * 1950 Porto – P ▢ Pamplona V; Tannock.

Vieira, *Rocha* → **Rocha Vieira,** *Alfredo Carlos da*

Vieira, *Rodrigo,* painter, f. 1520, l. 1565 – P ▢ Pamplona V; ThB XXXIV.

Vieira, *Rui,* painter, * 1950 Porto – P ▢ Pamplona V.

Vieira, *Salvador* → **Vieira,** *Manuel Salvador Gonçalves*

Vieira, *Santos,* painter, f. 1986 – P ▢ Pamplona V.

Vieira, *Silva* → **Vieira,** *Victor Manuel da Silva*

Vieira, *Sousa,* painter, * 1963 – P ▢ Pamplona V.

Vieira, *Thomaz de Borba* (Vieira, Tomaz Borba), painter, master draughtsman, graphic artist, designer, * 1938 Ponta Delgada – P ▢ Pamplona V; Tannock.

Vieira, *Tomaz Borba* (Tannock) → **Vieira,** *Thomaz de Borba*

Vieira, *Vasco José,* painter, f. before 1810 – P ▢ Pamplona V; ThB XXXIV.

Vieira, *Victor Manuel Pires* (Tannock) → **Vieira,** *Pires*

Vieira, *Victor Manuel da Silva,* painter, ceramist, caricaturist, * 1939 Lissabon – P ▢ Tannock.

Vieira, *Victor Pires* → **Vieira,** *Pires*

Vieira, *Vítor Santos,* painter, * 1939 – P ▢ Pamplona V.

Vieira de Carvalho, *João,* engineer – P ▢ Sousa Viterbo III.

Vieira o Escuro, *Domingos,* painter, f. 1626, † 1678 – P ▢ Pamplona V.

Vieira Lusitano, *Francisco* (DA XXXII; ELU IV; Pamplona V) → **Vieira de Mattos,** *Francisco*

Vieira de Matos, *Francisco* → **Vieira de Mattos,** *Francisco*

Vieira de Mattos, *Francisco* (Vieira Lusitano, Francisco), painter, etcher, * 4.10.1699 Lissabon, † 13.8.1783 – P ▢ DA XXXII; ELU IV; Pamplona V; ThB XXXIV.

Vieira de Melo, *Arthur,* painter, f. 1901 – P ▢ Vollmer V.

Vieira o Portuense' → **Vieira Portuense,** *Francisco*

Vieira Portuense, *Francisco* (Vieira, Francisco), painter, * 13.5.1765 Porto, † 2.5.1805 Madeira – P ▢ DA XXXII; ELU IV; Pamplona V; ThB XXXIV; Waterhouse 18.Jh..

Vieira Serrão, *Domingos* (DA XXXII; Pamplona V) → **Serrão,** *Domingos Vieira*

Vieira da Silva, *Joaquim,* architect, f. 1804 – P, BR ▢ Sousa Viterbo III.

Vieira da Silva, *Maria-Elena* → **Silva,** *Maria Helena Vieira da*

Vieira da Silva, *Maria Elena* (ELU IV) → **Silva,** *Maria Helena Vieira da*

Vieira da Silva, *Maria Helena* (Pamplona V; Vollmer V) → **Silva,** *Maria Helena Vieira da*

Vieira da Silva, *Marie-Hélène* (ContempArtists; DA XXXII) → **Silva,** *Maria Helena Vieira da*

Vieites do Casal, *Matías,* silversmith, f. 16.1.1676, l. 1699 – E ▢ Pérez Costanti; ThB XXXIV.

Viejo Lobera, *Mariano,* painter, * 9.10.1948 Sabiñánigo – E ▢ DiccArtAragon.

Viejo Servano, *Gabriel,* painter, f. 1884 – E ▢ Cien años XI.

Viejou, *A.,* lithographer, f. about 1847, l. about 1855 – NL ▢ Scheen II; Waller.

Viejou, *Reinier,* painter, * 20.6.1828 Den Haag (Zuid-Holland), † 21.2.1894 Den Haag (Zuid-Holland) – NL ▭ Scheen II; ThB XXXIV.

Viel (Schidlof Frankreich) → **Viel,** *Jean Marie Victor*

Viel, *Charles François* (Viel de Saint-Meaux, Charles-François; Viel de Saint-Maux, Charles-François), architect, * 12.6.1745 or 21.6.1745 Paris, † 1.1.1819 or 1.12.1819 Paris – F ▭ DA XXXII; Delaire; ThB XXXIV.

Viel, *Emilio,* painter, * 1906, † 1967 – I ▭ Comanducci V.

Viel, *Gabriel-Antonin,* architect, * 1814 Paris, † 1891 – F ▭ Delaire.

Viel, *Gérard,* landscape painter, * 1926 – F ▭ Bénézit.

Viel, *Jean-François,* sculptor, * Paris (?), f. 1.12.1762 – F ▭ Lami 18.Jh. II.

Viel, *Jean Marie Victor* (Viel), architect, miniature painter, * 31.12.1796 Paris, † 7.3.1863 Paris – F ▭ Delaire; Schidlof Frankreich.

Viel, *L.-G.-Émile,* architect, * 1816 Belleville, † before 1907 – F ▭ Delaire.

Viel, *Michel-Pierre,* goldsmith, f. 1778 – F ▭ Nocq IV.

Viel, *Pierre,* engraver, * 1755 Paris, † 1810 – F ▭ Páez Rios III; ThB XXXIV.

Viel-Castel, *Horace de (comte),* caricaturist, * 1798, † 1864 – F ▭ ThB XXXIV.

Viel-Cazal, *Charles Louis,* horse painter, genre painter, * 25.9.1825 Paris, † 3.1890 Paris – F ▭ ThB XXXIV.

Viel de Saint-Maux, *Charles-François* (Delaire) → **Viel,** *Charles François*

Viel de Saint-Maux, *Charles-François* (DA XXXII) → **Viel,** *Charles François*

Viel de St-Maux, *Charles François* → **Viel,** *Charles François*

Viel de St-Maux, *Jean Marie Victor* → **Viel,** *Jean Marie Victor*

Vielba, *Gerardo,* photographer, * 1921 – E ▭ ArchAKL.

Vielberth, *Margarete,* painter, graphic artist, * 27.3.1920 Marburg (Drau) – SLO, A ▭ Fuchs Maler 20.Jh. IV; List.

Viele, *Sheldon K.,* painter, f. 1917 – USA ▭ Falk.

Viele Soms, *Pedro* (Cien años XI) → **Viele Soms,** *Pere*

Viele Soms, *Pere* (Viele Soms, Pedro), painter, f. 1894 – E ▭ Cien años XI; Ráfols III.

Vielfaure, *Jean-Pierre,* painter, engraver, lithographer, illustrator, * 6.6.1930 Algier – F ▭ Bénézit.

Vielfaure, *Robert,* painter, * 1910 Villeurbanne (Rhône) – F ▭ Bénézit.

Viel'gorskij, *Matvej Jur'evič,* master draughtsman, * 26.4.1794 St. Petersburg, † 5.3.1866 Nizza – RUS, F ▭ ChudSSSR II.

Vielgut, *Moriz,* goldsmith (?), f. 1891, l. 1892 – A ▭ Neuwirth Lex. II.

Vielhe, architect, f. 1760, l. 1786 – F ▭ Audin/Vial II.

Viella, *Bartolam,* artist – E ▭ Ráfols III.

Viella, *Bartomeu* → **Viella,** *Bartolam*

Viellaert, *Germain,* illuminator, f. 1470 – B, NL ▭ ThB XXXIV.

Viellard, *Anne Mary* → **Fanet,** *Anne Mary*

Viellart, *Germain,* copyist, f. 1470 – B ▭ Bradley III; D'Ancona/Aeschlimann.

Viellart, *Pierre* → **Bolart,** *Pierre*

Viellart, *Pietre,* sculptor, f. 1428 – F ▭ Beaulieu/Beyer.

Vielle, gunmaker, f. about 1760 – F ▭ ThB XXXIV.

Vielle, *J.,* furniture artist, f. 1701 – F ▭ Kjellberg Mobilier.

Vielle, *Pierre von* (Focke) → **Vielle,** *Pierre*

Vielle, *Pierre* (Vielle, Pierre von), gunmaker, f. 1712, † before 1719 – D ▭ Focke.

Viellevoye, *Barthélemy* → **Vieillevoye,** *Barthélemy*

Vielli, *Giovanni Giuseppe,* goldsmith, silversmith, * before 23.11.1650 Damaso (?), l. 1711 – I ▭ Bulgari I.2.

Vielli, *Pietro,* silversmith, * 1653 Rom, l. 1709 – I ▭ Bulgari I.2.

Vielmetter, *Hansjörg,* commercial artist, * 27.9.1924 Darmstadt – D ▭ Vollmer VI.

Vielrose, *Erica,* graphic artist, artisan, * 4.7.1903 Riga, † 30.12.1969 Hamburg – LV, D ▭ Hagen.

Vielsche, *Christoph* → **Fielisch,** *Christoph*

Vielstich, *Joh. Christoph,* faience maker, faience painter, * 1722 Braunschweig, † 12.1.1800 – D ▭ ThB XXXIV.

Vielthuth, *Reinhard,* painter, f. 1740 – D ▭ Focke.

Vien, *Alphonse Jean-Bapt.,* copper engraver, woodcutter, master draughtsman, photographer, * 1814 Aix, l. 1874 – F ▭ ThB XXXIV.

Vien, *Joseph* (Alauzen) → **Vien,** *Joseph Marie* (1716)

Vien, *Joseph-Marie* (ELU IV) → **Vien,** *Joseph Marie* (1716)

Vien, *Joseph-Marie* (Schidlof Frankreich; Schurr III) → **Vien,** *Joseph Marie* (1762)

Vien, *Joseph Marie* (1716) (Vien, Joseph-Marie (Comte); Vien, Joseph; Vien, Joseph-Marie), history painter, etcher, * 18.6.1716 Montpellier, † 27.3.1809 Paris – F ▭ Alauzen; DA XXXII; ELU IV; ThB XXXIV.

Vien, *Joseph Marie* (1762) (Vien, Marie-Joseph; Vien, Joseph-Marie), portrait painter, miniature painter, * 1761 or 2.8.1762 Paris, † 1842 or before 28.1.1848 Paris – F ▭ Darmon; Schidlof Frankreich; Schurr III; ThB XXXIV.

Vien, *Joseph-Marie* (Comte) (DA XXXII) → **Vien,** *Joseph Marie* (1716)

Vien, *Marie-Joseph* (Darmon) → **Vien,** *Joseph Marie* (1762)

Vien, *Marie Thérèse* (Reboul, Marie-Thérèse; Reboul, Marie-Thérèse), portrait miniaturist, etcher, * 1725 or 1728 or 26.2.1735 Paris, † 28.12.1805 Paris – F ▭ Darmon; Schidlof Frankreich; ThB XXXIV.

Vienes, *Andrés de* → **Bienes,** *Andrés de*

Vienna, *Antonio,* goldsmith, f. 1601 – I ▭ ThB XXXIV.

Vienna, *Bernhard Linger,* goldsmith (?), f. 1867 – A ▭ Neuwirth Lex. II.

Vienna, *Cesare* → **Redenti,** *Francesco*

Vienne, *Charly,* figure painter, * 1942 Mons (Hainaut) – B ▭ DPB II.

Vienne, *Danny,* painter, master draughtsman, * 1944 Mons (Hainaut) – B ▭ DPB II.

Vienne, *Guillaume,* goldsmith, f. 9.12.1762, l. 1793 – F ▭ Nocq IV.

Vienne, *Jacob de,* maker of silverwork, f. 1674, l. 10.7.1677 – D ▭ Zülch.

Vienne, *Jean de,* sculptor, painter, * Vienne (Dauphiné), f. 1490 – F ▭ Beaulieu/Beyer.

Vienne, *Jean-Antoine de* (Beaulieu/Beyer) → **Johannes von Wien**

Vienne, *Johan de,* goldsmith, * before 28.10.1624, † 1695 – D ▭ Zülch.

Viennelly, *Achille* → **Vianelli,** *Achille*

Vienno, artist, f. 1692 – F ▭ Audin/Vial II.

Vienno, *Charles,* painter, * before 3.7.1674 Lyon, † before 26.7.1706 Ste-Croix – F ▭ Audin/Vial II.

Vienno, *Claude* (1493) (Vienno, Claude), medieval printer-painter, f. 1493 – F ▭ Audin/Vial II.

Vienno, *Claude* (1704), engraver, f. 1704, l. 1714 – F ▭ Audin/Vial II.

Vienno, *Hubert,* minter, copper engraver, f. 1669, † 24.2.1704 – F ▭ Audin/Vial II; ThB XXXIV.

Viennot (1827) (Viennot (Le Chevalier)), portrait painter, miniature painter, f. 1827 – GB ▭ Johnson II.

Viennot, *Claude* → **Vienno,** *Claude* (1704)

Viennot, *Girard,* carpenter, f. 1413 – F ▭ Brune.

Viennot, *Nicolas,* engraver, f. about 1630 – F ▭ ThB XXXIV.

Viennot, *Pierre,* master draughtsman, watercolourist, * 14.3.1891 Besançon, l. before 1961 – F ▭ Bénézit; Edouard-Joseph III; ThB XXXIV; Vollmer V.

Viennot le serrurier, locksmith, f. 1413 – F ▭ Brune.

Viennot-Lafayette, porcelain painter, f. 1797, l. about 1800 – F ▭ ThB XXXIV.

Viennot de Vaublan, *J.-Alph.,* architect, * 1867 Épervans (Saône-et-Loire), l. 1894 – F ▭ Delaire.

Vienot le serrurier (1380) (Vienot le serrurier), locksmith, f. 1380, l. 1381 – F ▭ Brune.

Viénot (1914) (Viénot), painter, f. before 1914 – F ▭ ThB XXXIV.

Viénot, *Edouard,* portrait painter, * 13.9.1804 Fontainebleau, l. 1870 – F ▭ ThB XXXIV.

Vienot, *Jacques* (1552) (Vienot, Jacques), goldsmith, f. 14.3.1552 – F ▭ Nocq IV.

Vienot, *Jacques* (1893) (Vienot, Jacques), designer, * 1893, † 1959 – F ▭ ELU IV.

Vienot, *Jacques-Félix,* goldsmith, f. 16.4.1785, l. 1793 – F ▭ Nocq IV.

Viénot, *Jehan,* brass founder, f. 1566 – F ▭ ThB XXXIV.

Vienot, *Pierre,* goldsmith, f. 11.12.1570 – F ▭ Nocq IV.

Vienot, *René,* goldsmith, f. 4.4.1739, l. 1784 – F ▭ Nocq IV.

Vienot, *Richard,* sculptor, f. 1465 – F ▭ Brune.

Vienožinskis, *Justinas* (Venožinskis, Justinas Vinco), landscape painter, portrait painter, * 17.6.1886 or 29.6.1886 Obeliai or (Gut) Mataučiznas (Litauen), † 29.7.1960 Vilnius – LT ▭ ChudSSSR II; KChE II; Vollmer V.

Vienožinskis, *Justinas Vinco* → **Vienožinskis,** *Justinas*

Vient, *C.,* painter, f. 1660 – PL ▭ ThB XXXIV.

Vient, *Gustave,* painter, * 1847 Paris, † 20.11.1900 Paris – F ▭ ThB XXXIV.

Vier, *Gaŭryla Sjamënavič* → **Vier,** *Gavriil Semenovič*

Vier, *Gavriil Semenovič,* painter,
* 6.4.1890 Pucuntej (Bessarabien),
† 7.3.1964 Minsk – BY, MD
🕮 ChudSSSR II.

Viera, *Francisco,* engraver – E
🕮 Páez Rios III.

Viera, *José,* painter, graphic artist,
* 1949 Aracena – E 🕮 Calvo Serraller;
Páez Rios III.

Viera, *Juan Carlos,* sculptor, * 28.8.1913
Montevideo – ROU 🕮 PlástUrug II.

Viera, *Petrona,* painter, graphic artist,
* 26.3.1895 Montevideo, † 4.10.1960
Montevideo – ROU 🕮 PlástUrug II.

Viera Oms, *Lluís* (Viera Oms, Luis),
painter, f. 1918 – E 🕮 Cien años XI;
Ràfols III.

Viera Oms, *Luis* (Cien años XI) → **Viera
Oms,** *Lluís*

Viera da Silva, *Maria Elena* (EAPD) →
Silva, *Maria Helena Vieira da*

Viereck, *August,* portrait painter,
* 4.4.1825 Parchim, † 6.3.1865 Güstrow
– D 🕮 ThB XXXIV.

Vierecke, *Werner,* painter, graphic artist,
* 14.7.1907 Riga – LV 🕮 Hagen.

Vieren, *Hans Jacob von,* pewter
caster, † 1659 or 1667 – PL, D
🕮 ThB XXXIV.

Vierendeel, *Jules-Arthur,* engineer,
* 10.4.1852 Löwen, † 8.11.1940 Ukkel
– B 🕮 DA XXXII.

Vierge, *Daniel* (Schurr II) → **Urrabieta y
Vierge,** *Daniel*

Vierge, *Jean,* sculptor, f. 1596, l. 1597
– F 🕮 ThB XXXIV.

Vierge, *M. Daniel* (Cien años XI) →
Urrabieta y Vierge, *Daniel*

Vierge Urrabieta Ortiz → **Urrabieta y
Vierge,** *Daniel*

Viergever, *Adriaan,* architect, master
draughtsman, * 18.12.1902 Rotterdam
(Zuid-Holland), † 30.3.1953 Rotterdam
(Zuid-Holland) – NL 🕮 Scheen II.

Vierheilig, *Sebastian,* bookbinder, master
draughtsman, * 1761, † 6.1.1805 – D
🕮 ThB XXXIV.

Vierholz, *Anna Josepha,* wax sculptor,
*. 1656, † 1701 – A 🕮 ThB XXXIV.

Vierhout, *Leo* → **Vierhout,** *Leo Petrus*

Vierhout, *Leo Petrus,* watercolourist,
master draughtsman, * 30.7.1922
Mittelbexbach – NL 🕮 Scheen II.

Vierhuff, *Gisela,* graphic artist, illustrator,
* 20.5.1938 Riga – LV 🕮 Hagen.

Vierhuff, *Hans Gotthard,* painter, graphic
artist, assemblage artist, * 20.9.1939
Walddrehna (Niederlausitz) – D
🕮 Hagen.

Vieri, *Marcello,* painter, f. 1751 – I
🕮 DEB XI; ThB XXXIV.

Vieri, *Vincenzo,* jeweller, * about 1760
Rom, † 2.9.1797 – I 🕮 Bulgari I.2.

Vieria da Silva, *María Helena,* painter,
* 1908 Lissabon, † 1992 Paris – P, F,
E, BR 🕮 Cien años XI.

Vierig, *Inge,* news illustrator, * 4.6.1918
Berlin – D 🕮 Flemig.

Viérin, *Emmanuel,* landscape painter,
veduta painter, * 30.6.1869 Kortrijk,
† 1954 Kortrijk – B 🕮 DPB II;
ThB XXXIV; Vollmer V.

Viering (Glockengießer-Familie) (ThB
XXXIV) → **Viering,** *Benedikt*

Viering (Glockengießer-Familie) (ThB
XXXIV) → **Viering,** *Georg*

Viering (Glockengießer-Familie) (ThB
XXXIV) → **Viering,** *Mathias*

Viering (Glockengießer-Familie) (ThB
XXXIV) → **Viering,** *Rudolf*

Viering (Glockengießer-Familie) (ThB
XXXIV) → **Viering,** *Urban*

Viering, *Benedikt,* bell founder, f. 1554,
l. 1591 – A 🕮 ThB XXXIV.

Viering, *Georg,* bell founder, f. 1600,
l. 1619 – A 🕮 ThB XXXIV.

Viering, *Mathias,* bell founder, f. 1576,
l. 1604 – A 🕮 ThB XXXIV.

Viering, *Rudolf,* bell founder, f. 1605,
l. 1659 – A 🕮 ThB XXXIV.

Viering, *Urban,* bell founder, f. 1529,
l. 1559 – A 🕮 ThB XXXIV.

Vierling, *Antoine,* history painter, portrait
painter, * 1842 Nancy, l. 1880 – F
🕮 ThB XXXIV.

Vierling, *Carl Franz,* sculptor, master
draughtsman, * 12.1.1940 Den Haag
(Zuid-Holland) – NL 🕮 Scheen II.

Vierling, *Frans* → **Vierling,** *Carl Franz*

Vierling, *Jean Jacques,* goldsmith,
f. 1729, l. after 1759 – F 🕮 Mabille;
ThB XXXIV.

Vierling, *Jörg,* architect, f. 1558 – D
🕮 ThB XXXIV.

Vierling, *Johann-Jacob* → **Vierling,** *Jean
Jacques*

Vierling, *Wilhelm,* sculptor, painter,
* 3.3.1885 Weiden (Ober-Pfalz),
l. before 1961 – D 🕮 Vollmer V.

Vierling-Imbs, *Marie,* master draughtsman,
bookplate artist, * Strasbourg, f. 1886
– F 🕮 Bauer/Carpentier VI.

Vierling van der Lisse, *Dirck* → **Lisse,**
Dirck van der

Viermulder, *Wilhelmus,* wood engraver,
* Amsterdam (?), f. 1785, l. 1799 – NL
🕮 Waller.

Vierna, *Antonio de,* artisan, f. 1799,
l. 21.4.1801 – E 🕮 González Echegaray.

Vierna, *Cosme de* (González Echegaray)
→ **Vierna y Mayo,** *Cosme*

Vierna, *Vicente,* gilder, f. 1777, l. 1799
– E 🕮 González Echegaray.

Vierna Camino, *Juan Antonio,* building
craftsman, f. 1783, l. 1791 – E
🕮 González Echegaray.

Vierna y Mayo, *Cosme* (Vierna, Cosme
de), building craftsman, * 1728 Meruelo,
l. 1787 – E 🕮 González Echegaray.

Vierna Pellon, *Marcos de,* architect,
* Meruelo, f. 1740, l. 23.4.1779 – E
🕮 González Echegaray.

Vierna Simon, *Andrés,* gilder, * 1716,
l. 1779 – E 🕮 González Echegaray.

Vierney, *P. P.* → **Werner,** *Peter Paul*

Viero, *Giovan Battista,* potter, f. 1783,
† 1786 – I 🕮 ThB XXXIV.

Viero, *Teodoro,* miniature painter,
copper engraver, * 19.3.1740 Bassano,
† 2.8.1819 or 2.10.1821 – I 🕮 DEB XI;
Schede Vesme III; ThB XXXIV.

Vierodt, *W.,* architect, f. 1807, † 1825
Rastatt – D 🕮 ThB XXXIV.

Vierpeyl, *Jan Carel,* genre painter,
* about 1680, l. 1717 – B, NL
🕮 DPB II; ThB XXXIV.

Vierpyl, *Jan Carel* → **Vierpeyl,** *Jan Carel*

Vierpyl, *Simon,* sculptor, * about 1725
London, † 16.2.1810 Athy – GB, IRL
🕮 Gunnis; Strickland II; ThB XXXIV.

Vierra, *Carlos,* architectural painter,
photographer, * 3.10.1876 Monterey
(California) or Moslanding (Colorado) or
Moss Landing (California), † 1937 Santa
Fe (New Mexico)(?) – USA 🕮 Falk;
Hughes; Samuels.

Vierschrot, *Hans Jacob* → **Vierschrot,**
Johann Jacob

Vierschrot, *Johann Jacob,* goldsmith,
f. 1655, † after 1684 – D
🕮 ThB XXXIV.

Viersen, *Johann von* → **Vyrss,** *Johann
von*

Viertaler, *Barthlmä* → **Firtaler,**
Bartholomae

Viertaler, *Bartholomä* → **Firtaler,**
Bartholomae

Viertaler, *Bartlmä,* architect, f. 1505 – A
🕮 ThB XXXIV.

Viertaler, *Bartlme* → **Firtaler,**
Bartholomae

Viertel, *Carl* (Viertel, Johan Carl Frederik;
Viertel, Johan Carl Fredrik; Viertel,
Johann Carl Frederick), portrait painter,
miniature painter, master draughtsman,
* before 5.8.1772 Kopenhagen,
† 23.2.1834 Kopenhagen – DK, S
🕮 Schidlof Frankreich; SvK; SvKL V;
ThB XXXIV.

Viertel, *Friedrich Wilhelm* → **Vörtel,**
Friedrich Wilhelm

Viertel, *Joh. Carl Frederik* → **Viertel,**
Carl

Viertel, *Johan Carl Frederik* (SvKL V) →
Viertel, *Carl*

Viertel, *Johan Carl Fredrik* (SvK) →
Viertel, *Carl*

Viertel, *Johann Carl Frederick* (Schidlof
Frankreich) → **Viertel,** *Carl*

Viertel, *Paul A.,* painter, f. 1925 – USA
🕮 Falk.

Viertelberger, *Hans,* decorative painter,
* 23.6.1861 Wien, † 18.3.1933 Wien
– A 🕮 Fuchs Maler 19.Jh. IV;
ThB XXXIV.

Viertelhausen, *Johanna Helena*
(Timmermans, Johanna Helena), painter,
* 12.5.1881 Ridderkerk (Zuid-Holland),
† 15.9.1944 Laren (Noord-Holland)
– NL 🕮 Mak van Waay; Scheen II;
Vollmer IV.

Viertelshauser, painter of hunting scenes,
still-life painter, f. about 1750 – LV
🕮 ThB XXXIV.

Vierthaler, *Arthur A.,* ceramist,
* 15.9.1916 Milwaukee (Wisconsin)
– USA 🕮 EAAm III.

Vierthaler, *Joh. Michael* → **Vierthaler,**
Michael

Vierthaler, *Johann,* sculptor, artisan,
* 5.7.1869 München, † 12.1957
München – D 🕮 ThB XXXIV;
Vollmer V.

Vierthaler, *Jos. Ignaz* → **Vierthaler,**
Michael

Vierthaler, *Ludwig,* miniature sculptor,
enchaser, ceramist, master draughtsman,
* 16.1.1875 München, † 4.3.1967
Hannover – D 🕮 ThB XXXIV;
Vollmer V.

Vierthaler, *Michael,* architect, stucco
worker, * Ranshofen, f. 1711,
† 10.10.1743 Mauerkirchen (Österreich)
– A 🕮 ThB XX; ThB XXXIV.

Viertl, *Franz,* sculptor, * 9.10.1910 Hall
(Tirol) – A 🕮 Vollmer V.

Viertmann, *Julius,* sculptor, * 1923 Selm
– D 🕮 KüNRW I.

Viertmayer, *Josef,* goldsmith, medalist,
stamp carver, wax sculptor, * 1733
München, † 18.10.1796 Wien – D, A
🕮 ThB XXXIV.

Viertmayer, *Peter,* goldsmith, f. 1728 – D
🕮 ThB XXXIV.

Viertoma, *Eira* → **Viertoma,** *Eira Aurora*

Viertoma, *Eira Aurora,* painter, * 9.1.1934
Teuva – SF 🕮 Kuvataiteilijat.

Vieru, *Gabriel* → **Vier,** *Gavriil Semenovič*

Vieru, *Igor* (Vieru, Igor' Dmitrievič),
painter, graphic artist, * 23.12.1923
Černolevka (Moldavien) – MD
🕮 ChudSSSR II; KChE III.

Vieru, *Igor' Dmitrievič* (ChudSSSR II; KChE III) → **Vieru,** *Igor*

Viervant (Architekten-Familie) (ThB XXXIV) → **Viervant,** *Leendert* (1715)

Viervant (Architekten-Familie) (ThB XXXIV) → **Viervant,** *Leendert* (1752)

Viervant, *Aafje Cornelia,* painter, typeface artist, * 27.8.1862 Midwoud (Noord-Holland), † 28.7.1949 Den Haag (Zuid-Holland) – NL ⊞ Scheen II.

Viervant, *Cornelia* → **Viervant,** *Aafje Cornelia*

Viervant, *Husly* → **Viervant,** *Leendert* (1752)

Viervant, *Leendert (1715),* architect, carpenter, f. 12.4.1715 – NL ⊞ ThB XXXIV.

Viervant, *Leendert (1752)* (Viervant, Leendert (2)), architect, * before 5.3.1752 Arnhem, † before 16.2.1802 Amsterdam – NL ⊞ DA XXXII; ThB XXXIV.

Vierwic, copyist, f. 1134 – D ⊞ Bradley III.

Vies, *Èdgar Tinissovič* (ChudSSSR II) → **Viies,** *Edgar*

Viesca, *Agustín de,* sculptor, f. 1715 – E ⊞ González Echegaray.

Viesca, *Domingo de la,* building craftsman, f. 1701 – E ⊞ González Echegaray.

Viesca, *Eusebio de,* stonemason, * Trasmiera, f. 1776 – E ⊞ González Echegaray.

Viesca, *José de,* building craftsman, f. 1755 – E ⊞ González Echegaray.

Viesca, *Juan de la* (Viesca, Juan de la (el mozo)), building craftsman, * Liendo, f. 24.6.1592, l. 1639 – E ⊞ González Echegaray.

Viesca, *Miguel de la,* stonemason, f. 5.7.1623 – E ⊞ González Echegaray.

Viesca, *Pedro de la (1585),* building craftsman, f. 28.6.1585 – E ⊞ González Echegaray.

Viesca, *Pedro de la (1616),* building craftsman, l. 1616 – E ⊞ González Echegaray.

Viesca, *Pedro de la (1629),* stonemason, * Latas, f. 1629 – E ⊞ González Echegaray.

Viesca, *Pedro de la (1654)* (Viesca, Pedro de la), building craftsman, f. 13.2.1654 – E ⊞ González Echegaray.

Viesca, *Pedro Juan de la* (González Echegaray) → **Viesca,** *Pere Joan de la*

Viesca, *Pere Joan de la* (Viesca, Pedro Juan de la), building craftsman, f. 7.5.1724, l. 19.11.1733 – E ⊞ González Echegaray; Ráfols III.

Viesca Agüero, *Agustín de la,* building craftsman, f. 20.6.1759, l. 28.6.1760 – E ⊞ González Echegaray.

Viesca de Villaria, *Juan de la,* building craftsman, f. 1636 – E ⊞ González Echegaray.

Viesco, *Juan de la (1584),* building craftsman, f. 1584, l. 1597 – E ⊞ González Echegaray.

Viesnik, *Peter,* glass artist, * 1939 London – GB, AUS ⊞ WWCGA.

Viester, *Johannes Hendrikus,* painter, * 21.7.1908 Deventer (Overijssel) – NL ⊞ Scheen II.

Viesulas, *Romas,* painter, etcher, lithographer, * 11.9.1918 Litauen – USA, LT ⊞ EAAm III.

Viet (Steinmetz-Familie) (ThB XXXIV) → **Viet,** *Gabriel*

Viet (Steinmetz-Familie) (ThB XXXIV) → **Viet,** *Guillaume*

Viet (Steinmetz-Familie) (ThB XXXIV) → **Viet,** *Hiérosme*

Viet (Steinmetz-Familie) (ThB XXXIV) → **Viet,** *Jean*

Viet (Steinmetz-Familie) (ThB XXXIV) → **Viet,** *Robert*

Viet, *Claude,* clockmaker, f. 1698, l. 1729 – GB ⊞ ThB XXXIV.

Viet, *Gabriel,* stonemason, f. 1501 – F ⊞ ThB XXXIV.

Viet, *Guillaume,* stonemason, f. 1501 – F ⊞ ThB XXXIV.

Viet, *Hiérosme,* stonemason, f. 1501 – F ⊞ ThB XXXIV.

Viet, *Jean,* stonemason, f. 1501 – F ⊞ ThB XXXIV.

Viet, *Juan F.,* painter, f. 1887 – E ⊞ Cien años XI.

Viet, *Julia de,* painter, f. 1887, l. 1897 – E ⊞ Cien años XI.

Viet, *Paul,* clockmaker, f. 1601 – F ⊞ ThB XXXIV.

Viet, *Robert,* stonemason, f. 1501 – F ⊞ ThB XXXIV.

Vieta, *Feliu,* cabinetmaker (?), f. 1860 – E ⊞ Ráfols III.

Vieta, *Josep,* cabinetmaker (?), f. 1751 – E ⊞ Ráfols III.

Vieta Agustí, *Ramon,* cabinetmaker (?), † 1931 – E ⊞ Ráfols III.

Vieta Agustí, *Salvador,* cabinetmaker (?), f. 1886 – E, C ⊞ Ráfols III.

Vieta Burcet, *Bonoso,* cabinetmaker (?), f. 1801 – E ⊞ Ráfols III.

Vieta Burcet, *Gaspar,* cabinetmaker (?), f. 1801 – E ⊞ Ráfols III.

Vieta Burcet, *Josep,* cabinetmaker (?), * about 1788 Blanes, † 1874 Blanes – E ⊞ Ráfols III.

Vieta Burcet, *Miquel,* cabinetmaker (?), f. 1801 – E ⊞ Ráfols III.

Vieta Burjachs, *Josep,* cabinetmaker (?), * 1849 Blanes, † 1908 Blanes – E ⊞ Ráfols III.

Vieta Cata, *Serafí,* cabinetmaker (?), * 1768 Blanes, † 1830 Blanes – E ⊞ Ráfols III.

Vieta Passet, *Joan,* cabinetmaker (?), * 1822 Blanes, † 1898 Blanes – E ⊞ Ráfols III.

Vieta Passet, *Josep,* cabinetmaker (?), * 1814 Blanes, † 1890 Blanes – E ⊞ Ráfols III.

Vieta Passet, *Ramon,* cabinetmaker (?), * 1820 Blanes, † 1864 Blanes – E ⊞ Ráfols III.

Vieta Passet, *Salvador,* cabinetmaker (?), * 1816 Blanes, † 1894 Blanes – E ⊞ Ráfols III.

Vieta Pons, *Josep,* cabinetmaker (?), * 1893 Blanes, † 1938 Barcelona – E ⊞ Ráfols III.

Vieta Ros, *Josep,* cabinetmaker (?), f. 1801 – E ⊞ Ráfols III.

Vieth, *Carl Valdemar,* sculptor, enchaser, * 23.1.1870 Kopenhagen, † 3.10.1922 Meriden (Connecticut) – DK, N, F, USA, D ⊞ ThB XXXIV.

Vieth, *Ernst Ludvig Emil* → **Vieth,** *Ludvig*

Vieth, *Friedrich Ludwig von,* portrait miniaturist, master draughtsman, * before 24.10.1768 Dresden, † 14.8.1848 Meißen – D, A ⊞ Fuchs Maler 19.Jh. IV; Schidlof Frankreich; ThB XXXIV.

Vieth, *Johann Günther Wolfgang,* caricaturist, graphic designer, * 26.12.1947 Knesebeck – D ⊞ Flemig.

Vieth, *Ludvig,* sculptor, artisan, * 8.7.1824 (Gut) Engestofte (Lolland), † 12.5.1887 Kopenhagen – DK ⊞ ThB XXXIV.

Vieth, *Otto,* landscape painter, * 10.4.1860 Wendessen, † 19.4.1924 Braunschweig – D ⊞ ThB XXXIV.

Vieth, *Thyra Marie,* enchaser, * 14.10.1866 Kopenhagen, † 27.12.1938 Kopenhagen – DK ⊞ ThB XXXIV.

Vieth von Golßenau, *Friedrich Ludwig von* → **Vieth,** *Friedrich Ludwig von*

Viethaller, *Joh. Michael* → **Vierthaler,** *Michael*

Vieti, *Jean-Baptiste* → **Vietty,** *Jean-Baptiste*

Vietinghoff, *Egon von* (Vollmer V) → **Vietinghoff,** *Egon Alexis de*

Vietinghoff, *Egon Alexis von* (Plüss/Tavel II) → **Vietinghoff,** *Egon Alexis de*

Vietinghoff, *Egon Alexis de* (Vietinghoff, Egon Alexis von; Vietinghoff, Egon von (Baron); Vietinghoff, Egon von), painter, etcher, * 6.2.1903 Den Haag – NL, CH ⊞ Edouard-Joseph III; Plüss/Tavel II; ThB XXXIV; Vollmer V.

Viëtor, *Ilse* → **Schaeffer,** *Ilse*

Vietorisz, *Antal,* portrait painter, landscape painter, lithographer, * 1810 Léva, † 1881 Léva – H, CZ ⊞ MagyFestAdat; ThB XXXIV.

Vietorisz, *Anton* → **Vietorisz,** *Antal*

Vietri, *Tullio,* painter, * 23.1.1927 Oderzo – I ⊞ Comanducci V.

Viett, *E. T.,* sculptor, f. 1904 – USA ⊞ Falk.

Viette, *Ange-Jean-Édouard,* architect, * 1827 Paris, † before 1907 – F ⊞ Delaire.

Viette, *Jean-Baptiste,* goldsmith, f. 1771, l. 1791 – F ⊞ Nocq IV.

Viette, *P. A.,* etcher, f. 1846 – B ⊞ DPB II; ThB XXXIV.

Vietti, *Giovanni Antonio,* painter, * Varallo (?), f. 1743, l. 1750 – I ⊞ DEB XI.

Vietti, *Guglielmo,* painter, f. 1656 – I ⊞ ThB XXXIV.

Vietto, *Giorgio,* cabinetmaker, f. 1732, l. 1737 – I ⊞ ThB XXXIV.

Vietty, *Claude Marie Eugène* → **Vietty,** *Jean-Baptiste*

Vietty, *Claude Marie Eugène,* artist (?), sculptor, miniature painter (?), * 10.4.1791 Amplepuis, l. 1817 – F ⊞ Schidlof Frankreich.

Vietty, *Jean-Bapt.* (ThB XXXIV) → **Vietty,** *Jean-Baptiste*

Vietty, *Jean-Baptiste* (Vietty, Jean-Bapt.), sculptor, * 14.12.1787 Amplepuis (Rhône), † 29.1.1842 à 30.1.1842 Tarare – F ⊞ Audin/Vial II; Lami 19.Jh. IV; ThB XXXIV.

Viety, *Jean-Baptiste* → **Vietty,** *Jean-Baptiste*

Vietz, *G.,* history painter, f. before 1818 – D ⊞ ThB XXXIV.

Vietz, *Jörg* → **Fietz,** *Jörg*

Vietze, *Josef,* painter, etcher, * 26.9.1902 Obergrund – CZ, D ⊞ Davidson II.2; ThB XXXIV; Toman II; Vollmer V.

Vieulx, *Jean,* glass artist, f. 1507 – F ⊞ Audin/Vial II.

Vieusseux, *Jean* → **Vieussex,** *Jean*

Vieuseux, *Jean-Bernard* → **Vieusseux,** *Jean-Bernard*

Vieuseux, *Marie-Jean-Baptiste-Michel* → **Vieusseux,** *Marie-Jean-Baptiste-Michel*

Vieusseux, *E.,* painter, f. 1859 – GB ⊞ Wood.

Vieusseux, *Enrico,* master draughtsman, f. 1851 – I ⊞ Servolini.

Vieusseux, *Jean-Bernard,* goldsmith, * 29.10.1733, † 1773 or after 1794 – F ⊞ Portal.

Vieusseux, *Marie-Jean-Baptiste-Michel,* goldsmith, f. 7.5.1771, l. 15.10.1798 – F ▭ Portal.

Vieussex, *Jean,* goldsmith, * St-Antonin (Rouergue), f. 6.2.1726, † 24.5.1752 – F ▭ Portal.

Vieuville, *Chevalier de la,* etcher, f. 1728 – F ▭ ThB XXXIV.

le **Vieux** → **Molière,** *Pierre*

Vieux, *Georges-Harenne,* architect, * 1887 Nantes, l. 1906 – F ▭ Delaire.

Vieux, *Marian J.,* sculptor, photographer, * 11.11.1950 Dodge City (Kansas) – USA ▭ Watson-Jones.

Vieux, *Marian JoAnn* → **Vieux,** *Marian J.*

Vieux-Château, *Pierre de,* architect, f. 1398 – F ▭ Audin/Vial II.

Vieux-Poule, *René-Jean-Louis,* architect, * 1881 Paris, l. 1906 – F ▭ Delaire.

Vieuxmaire, *Louis Henri,* medalist, * St-Loup-sur-Sémouse, † about 1901 – F ▭ ThB XXXIV.

Viev, *Stéphane,* sculptor, f. 1901 – F ▭ Bénézit.

Vieweg, *Anna Britta,* painter, * 6.8.1903 Kräga (Håbo socken) – S ▭ SvKL V.

Vieweg, *Britta* → **Vieweg,** *Anna Britta*

Viewerger, *Jogam,* bell founder, f. 1654 – D ▭ ThB XXXIV.

Vieytes Perez, *Juan Fernando,* painter, * 5.1.1916 Montevideo, † 7.4.1962 – ROU ▭ PlástUrug II.

Viez, *Joseph,* cabinetmaker, ebony artist, f. 6.7.1786, l. 1798 – F ▭ Kjellberg Mobilier; ThB XXXIV.

Vieze, *Andrea Dalle* → **Vese,** *Andrea Dalle*

Vieze, *Andrea delle* → **Vese,** *Andrea Dalle*

Vieze, *Cesare delle* → **Veze,** *Cesare delle*

Vif → **Dissing,** *Ida*

Viffel, sculptor, f. 1774 – F ▭ Lami 18.Jh. II.

Viffel, *Frédéric* → **Wiffel,** *Frédéric*

Viffis, *Peter von* (Von Viffis, Peter), pewter caster, f. 1602 – CH ▭ Bossard.

Vifian, *Albin,* painter, * 18.5.1889 Schwarzenburg, † 18.3.1985 Bern – CH ▭ Plüss/Tavel II; ThB XXXIV; Vollmer V.

Vifian, *Marcelle* (Plüss/Tavel II) → **Vifian-Geiger,** *Marcelle*

Vifian, *Otto* (Vivian, Otto), painter, * 12.9.1881 Köniz, † 17.2.1949 Worb – CH ▭ Plüss/Tavel II; Vollmer V.

Vifian-Geiger, *Marcelle* (Vifian, Marcelle), painter, * 30.8.1910 Bern – CH ▭ Plüss/Tavel II; Vollmer V.

Viflan, *Albin,* painter, * 18.5.1889 Wahlern (Schwarzenburg), l. 1915 – CH ▭ Brun XI.

Vig-Nielsen, *Søren,* architect, * 8.4.1876 Havnelev (Rødvig), l. before 1961 – DK ▭ Vollmer V.

Vigada, calligrapher, f. 8.9.1771 – I ▭ Schede Vesme III.

Vigan, sculptor, f. 1786, † 20.1.1829 Toulouse – F ▭ Lami 18.Jh. II; ThB XXXIV.

Viganò, *Ciro,* painter, * 4.3.1912 Cernusco sul Naviglio – I ▭ Comanducci V.

Viganò, *Galeazzo,* painter, * 4.5.1937 Padua – I ▭ DEB XI.

Vigano', *Luigi* (Servolini) → **Vigano,** *Luigi*

Vigano, *Luigi,* lithographer, copper engraver, f. 1801 – I ▭ Comanducci V; Servolini; ThB XXXIV.

Vigano', *Vico* (Servolini) → **Viganò,** *Vico*

Viganò, *Vico,* etcher, watercolourist, architect, sculptor, * 1.6.1874 Cernusco sul Naviglio or Mailand, † 3.1.1967 Cernusco sul Naviglio – I ▭ Comanducci V; Panzetta; Servolini; ThB XXXIV; Vollmer V.

Viganò, *Vittoriano,* architect, * 1919(?) – I ▭ Vollmer VI.

Viganoni, *Carlo Maria,* painter, * 8.3.1774 or 28.1.1786 Piacenza, † 3.11.1839 or 8.11.1839 Piacenza – I ▭ Comanducci V; ThB XXXIV.

Viganotti, lithographer, f. 7.7.1866 – I ▭ Servolini.

Vigarani, *Gaspare,* architect, stage set designer, * 19.2.1588 Reggio Emilia, † 9.9.1663 Modena – I ▭ DA XXXII; ThB XXXIV.

Vigarni, *Gregorio Pardo,* sculptor, architect, * 1517 Burgos, † 1552 Toledo – E ▭ ThB XXXIV.

Vigarní, *Philipp* → **Vigarni de Borgoña,** *Felipe*

Vigarni, *Philippe* (ELU IV) → **Vigarni de Borgoña,** *Felipe*

Vigarni de Borgoña, *Felipe* (Vigarny, Felipe; Vigarni, Philippe), sculptor, architect, * about 1475 Langres(?), † 10.11.1542 Toledo – E ▭ DA XXXII; ELU IV; ThB XXXIV.

Vigarni de Bourgogne, *Felipe* → **Vigarni de Borgoña,** *Felipe*

Vigarny, *Felipe* (DA XXXII) → **Vigarni de Borgoña,** *Felipe*

Vigarny de Borgoña, *Felipe* → **Vigarni de Borgoña,** *Felipe*

Vigarny de Bourgogne, *Felipe* → **Vigarni de Borgoña,** *Felipe*

Vigas, *Oswaldo,* painter, designer, potter, * 4.8.1926 Valencia (Venezuela) or Valencia (Carabobo) – YV ▭ DA XXXII; DAVV II; EAAm III; Vollmer V.

Vigatá, *El* → **Plá,** *Francisco* (1743)

Vigatá, *El,* potter, f. 1496 – E ▭ Ráfols III.

Vigata El (Ráfols III, 1954) → **Plá,** *Francisco* (1743)

Vige, *Anton Karlovič* → **Vigi,** *Anton Karlovič*

Vige, *Jens Peder Olsen,* painter, * 11.5.1864 Bläsinge (Slagelse, Seeland), † 20.3.1912 Kopenhagen – DK ▭ ThB XXXIV.

Vigé, *Louis* → **Vigée,** *Louis*

Vigé, *Nicolas Alexandre,* plasterer, f. 1742, l. 1748 – S ▭ SvKL V.

Vigebo, *Edvard,* figure painter, portrait painter, mosaicist, * 4.4.1916 Kristiansand, † 1986 – N ▭ NKL IV; Vollmer V.

Vigee, *Antoine-Charles* (?) → **Vigi,** *Anton Karlovič*

Vigée, *Louis,* portrait painter, * 3.2.1715 Paris, † 9.5.1767 Paris – F ▭ ThB XXXIV.

Vigée, *Nicolas-Alexandre,* sculptor, * about 1685, † 8.11.1756 – F ▭ Lami 18.Jh. II.

Vigée Le Brun, *Elisabeth-Louise* (DA XXXII; Darmon; Schidlof Frankreich) → **Vigée-Lebrun,** *Elisabeth*

Vigée Le Brun, *Marie Louise Elisabeth* → **Vigée-Lebrun,** *Elisabeth*

Vigée-Lebrun, *Elisabeth* (Vigée Le Brun, Elisabeth-Louise; Vigée-Lebrun, Elisabeth-Marie-Louise; Viže-Lebren, Marija-Luiza-Elisabeta), miniature painter, * 16.4.1755 Paris, † 30.3.1842 Paris – F ▭ ChudSSSR II; DA XXXII; Darmon; ELU IV; Schidlof Frankreich; ThB XXXIV.

Vigée-Lebrun, *Elisabeth-Marie-Louise* (ELU IV) → **Vigée-Lebrun,** *Elisabeth*

Vigée-Lebrun, *Marie Louise Elisabeth* → **Vigée-Lebrun,** *Elisabeth*

Vigeland, *Adolf Gustav* (NKL IV) → **Vigeland,** *Gustav*

Vigeland, *Arne* (Vigeland, Arne Nikolai), animal sculptor, * 3.7.1900 Sør-Audnedal, † 11.10.1983 Oslo – N ▭ NKL IV; Vollmer V.

Vigeland, *Arne Nikolai* (NKL IV) → **Vigeland,** *Arne*

Vigeland, *Emanuel* (Vigeland, Emanuel August), fresco painter, glass painter, sculptor, * 2.12.1875 Mandal or Halse (Mandal), † 22.12.1948 Oslo – N, S ▭ NKL IV; SvK; SvKL V; ThB XXXIV; Vollmer V.

Vigeland, *Emanuel August* (NKL IV; SvKL V) → **Vigeland,** *Emanuel*

Vigeland, *Gustaf* (ELU IV) → **Vigeland,** *Gustav*

Vigeland, *Gustav* (Vigeland, Gustav Adolf; Vigeland, Adolf Gustav; Vigeland, Gustaf), sculptor, graphic artist, artisan, * 11.4.1869 Mandal or Halse (Mandal), † 12.3.1943 Oslo – N ▭ DA XXXII; ELU IV; NKL IV; ThB XXXIV; Vollmer V.

Vigeland, *Gustav Adolf* (DA XXXII) → **Vigeland,** *Gustav*

Vigeland, *Maria,* glass painter, sculptor, * 13.3.1903 Kopenhagen, † 8.8.1983 Oslo – DK, N ▭ NKL IV.

Vigeland, *Pål* → **Vigeland,** *Pål Ånen*

Vigeland, *Pål Ånen,* metal artist, * 23.12.1944 Oslo – N ▭ NKL IV.

Vigeland, *Per,* glass painter, * 5.2.1904 Kopenhagen, † 30.1.1968 Oslo – N ▭ NKL IV; ThB XXXIV; Vollmer V.

Vigeland, *Tone,* goldsmith, * 6.8.1938 Oslo – N ▭ NKL IV.

Vigeland, *Valborg Kristine Madsen,* painter, * 25.1.1879 Ålesund, † 1.1.1951 Oslo – N ▭ NKL IV.

Vigeon, *Bernard du* (ThB XXXIV) → **DuVigeon,** *Bernard*

Vigeon, *Gérard du,* painter, f. 1672, l. 1705 – F ▭ ThB XXXIV.

Vigeon, *L. du,* painter, f. 1714 – F ▭ ThB XXXIV.

Viger → **Vigier**

Viger, *Denis,* sculptor, cabinetmaker, * 6.6.1741 Montreal, † 16.6.1805 Montreal – CDN ▭ Karel.

Viger, *Hector Jean Louis* → **Viger-Duvigneau,** *Hector Jean Louis*

Viger, *Jacques,* painter, master draughtsman, * 7.5.1787 Montreal, † 12.12.1858 Montreal – CDN ▭ Harper; Karel.

Viger, *Jean-Louis* (Schurr II) → **Viger-Duvigneau,** *Hector Jean Louis*

Viger, *Jean-Louis-Hector* (Schidlof Frankreich) → **Viger-Duvigneau,** *Hector Jean Louis*

Viger, *Joseph,* sculptor, f. 22.10.1829 – CDN ▭ Karel.

Viger, *Louis* → **Vigée,** *Louis*

Viger, *Perrine* (Schidlof Frankreich) → **Viger-Duvigneau,** *Perrine*

Viger, *Perrine*(?) → **Viger-Duvigneau,** *Perrine*

Viger-Duvigneau, *Hector Jean Louis* (Viger, Jean-Louis; Viger, Jean-Louis-Hector), painter, * 25.10.1819 Argentan, † 15.3.1879 Paris – F ▭ Schidlof Frankreich; Schurr II; ThB XXXIV.

Viger-Duvigneau, *Perrine* (Viger, Perrine), portrait painter, still-life painter, * Chatillon-sur-SaoB2ne, f. before 1859, l. 1881 – F ⊡ Schidlof Frankreich.

Vigers, *Allan Francis,* architect, * 1858, l. 1905 – GB ⊡ DBA.

Vigers, *Edward,* architect, f. 1864, l. 1910 – GB ⊡ DBA.

Vigers, *Frederick,* painter, f. 1884, l. 1897 – GB ⊡ Johnson II; Wood.

Vigers, *George,* architect, f. 1878, l. 1881 – GB ⊡ DBA.

Vigers, *Leslie Robert,* architect, * 1856 Kennington, l. 1905 – GB ⊡ DBA.

Vigert, *Jean,* gilder, goldsmith, f. 1478 – CH ⊡ Brun III.

Vigevani Jung, *Simonetta,* painter, lithographer, * 1.9.1917 Palermo – I ⊡ Comanducci V.

Vigezzy, painter, f. 1834, l. 1849 – F ⊡ Audin/Vial II.

Viggi, *Marco,* painter, collagist, * 1928 Bologna – I ⊡ DizArtItal.

Viggi, *Marcovig* → **Viggi,** *Marco*

Viggiani, *Ed,* photographer, * 1959 – BR ⊡ ArchAKL.

Viggiani, *Giuseppe,* painter, etcher, * 31.3.1892 Neapel, † 29.3.1962 Neapel – I ⊡ Comanducci V; Servolini; ThB XXXIV; Vollmer V.

il **Viggiù** → **Buzzi,** *Giovanni Battista* (1626)

Viggo-Hansen → **Hansen,** *Viggo* (1930)

Vigh (Künstler-Familie) (ThB XXXIV) → **Vigh,** *Bertalan*

Vigh (Künstler-Familie) (ThB XXXIV) → **Vigh,** *Ferenc* (1860)

Vigh (Künstler-Familie) (ThB XXXIV) → **Vigh-Chevalier,** *Antonia*

Vigh, *Antonia* (Bénézit; Vollmer V) → **Vigh-Chevalier,** *Antonia*

Vigh, *Bartholomäus* → **Vigh,** *Bertalan*

Vigh, *Bertalan,* painter, * 5.4.1890 Rimaszombat, † 1.9.1946 Budapest – H ⊡ MagyFestAdat; ThB XXXIV; Vollmer V.

Vigh, *Ferenc (1860),* landscape painter, * 1860 Budapest, † 1917 Budapest – H ⊡ MagyFestAdat; ThB XXXIV.

Vigh, *Ferenc (1881),* sculptor, * 30.3.1881 Hódmezővásárhely, l. before 1940 – H ⊡ Vollmer V.

Vigh, *Ferencné* (MagyFestAdat) → **Vigh-Chevalier,** *Antonia*

Vigh, *Franz* → **Vigh,** *Ferenc* (1860)

Vigh, *Franz* → **Vigh,** *Ferenc* (1881)

Vigh, *Giacomo* (ELU IV) → **Vighi,** *Giacomo*

Vigh, *István,* restorer, painter, * 1936 Halmi – H ⊡ MagyFestAdat.

Vígh, *Tamás,* sculptor, medalist, * 3.2.1926 Csillaghegy – H ⊡ DA XXXII; List; Vollmer V.

Vigh-Chevalier, *Antonia* (Vigh, Ferencné; Vigh, Antonia), landscape painter, * 6.3.1886 Paris, † 22.3.1922 Lamalou or Salalon – H, F ⊡ Bénézit; MagyFestAdat; ThB XXXIV; Vollmer V.

Vighi, *Antonio,* history painter, decorative painter, * 1764, † 1844 – RUS ⊡ D'Ancona/Aeschlimann.

Vighi, *Coriolano,* landscape painter, marine painter, * 1846 or 1852 Florenz, † 10.4.1905 Bologna – I ⊡ Comanducci V; DEB XI; ThB XXXIV.

Vighi, *Ernesto,* sculptor, * 1.4.1894 San Secondo Parmense, † 14.10.1950 Parma – I ⊡ Panzetta; Vollmer V.

Vighi, *Filippo,* copper engraver, * 1805, † 3.12.1936 – I ⊡ Comanducci V; Servolini.

Vighi, *Giacomo* (Vigh, Giacomo; Vighi, Iacopo), painter, * about 1510 Argenta, † 21.9.1573 Turin – I ⊡ DEB XI; ELU IV; Schede Vesme III; ThB XXXIV.

Vighi, *Giambattista* (Comanducci V; Servolini) → **Vighi,** *Giovanni Battista*

Vighi, *Giovanni Battista* (Vighi, Giambattista), medalist, etcher, * 18.1.1774, † 21.11.1849 – I ⊡ Comanducci V; Servolini; ThB XXXIV.

Vighi, *Iacopo* (DEB XI) → **Vighi,** *Giacomo*

Vighi, *Vims,* goldsmith, f. 1773 – I ⊡ ThB XXXIV.

Vigho, *Giacomo* → **Vighi,** *Giacomo*

Vigi, *Anton Karlovič,* painter, master draughtsman, * 1764 Frankreich, † 1845 St. Petersburg – RUS, F ⊡ ChudSSSR II.

Vigi, *Giacomo* → **Vighi,** *Giacomo*

Vigi, *Guglielmo(?)* → **Vighi,** *Vims*

Vigier → **Court** (1541)

Vigier, clockmaker, f. about 1740 – F ⊡ ThB XXXIV.

Vigier, *Philibert,* sculptor, * before 21.1.1636 or 21.1.1636 Moulins, † 5.1.1719 Moulins – F ⊡ Souchal III; ThB XXXIV.

Vigier, *Pierre (1528)* (Vigier, Pierre (1540)), enamel artist, f. about 1528, l. 23.8.1540 – F ⊡ Roudié; ThB XXXIV.

Vigier, *Pierre (1621),* embroiderer, f. 1621 – F ⊡ Audin/Vial II; ThB XXXIV.

Vigier, *Walter von,* painter, master draughtsman, * 7.2.1851 Solothurn, † 1.8.1910 Freiegg (Solothurn) – CH ⊡ ThB XXXIV.

Vigier, *Walter Werner von* (Vigier, Walther de), sculptor, ceramist, * 26.1.1883 Solothurn, † 11.8.1950 Solothurn – CH ⊡ Plüss/Tavel II.

Vigier, *Walther de* → **Vigier,** *Walter Werner von*

Vigil, *Pedro,* silversmith, f. 1488 – E ⊡ ThB XXXIV.

Vigil Monteverde, *Julia E.,* graphic artist, * 27.6.1918 San Pedro (Buenos Aires) – RA ⊡ EAAm III; Merlino.

Vigila, calligrapher, miniature painter, f. 976 – E ⊡ Bradley III; D'Ancona/Aeschlimann; ThB XXXIV.

Vigilante, *Juan,* painter, architect, f. 1955 – RA ⊡ EAAm III.

Vigili, *Lorenzo,* goldsmith, f. 19.2.1628 – I ⊡ Bulgari I.3/II.

Vigilia, *Tommaso de* (Tommaso de Vigilia), painter, f. 1444, l. 1497 – I ⊡ DEB XI; PittItalQuattroc; ThB XXXIV.

Vigiljanskaja, *Natal'ja Valentinovna,* graphic artist, * 31.3.1919 Krasnodar – RUS ⊡ ChudSSSR II.

Vigiriso, miniature painter, f. 1201 – I ⊡ D'Ancona/Aeschlimann.

Viglialovos, *Martino de* (De Viglialovos, Martino), goldsmith, f. 1532, l. 14.6.1544 – I ⊡ Bulgari I.1.

Vigliani, *Franca,* painter, * 21.12.1923 Mailand – I ⊡ Comanducci V.

Vigliante, *Giovan Battista,* wood sculptor, f. 1579, l. 1598 – I ⊡ ThB XXXIV.

Viglietti, *Sylvia,* glass artist, * Chatham (Ontario), l. 1984 – USA ⊡ WWCGA.

Viglini, *Horacio A.,* painter, master draughtsman, cartographer, * 2.1.1886 Buenos Aires, † 7.12.1961 Buenos Aires – RA ⊡ EAAm III.

Viglino, *Bernard,* painter, * 15.9.1924 Paris – I, CH ⊡ KVS.

Viglino, *Gianpiero,* painter, * 1951 Alba – I ⊡ DizArtItal.

Viglinov, *Bernard* → **Viglino,** *Bernard*

Viglio, *Giacomo del* → **Vighi,** *Giacomo*

Viglioli, *Giocondo,* painter, sculptor, * 4.10.1809 San Secondo Parmense, † 1895 Parma – I ⊡ Comanducci V; DEB XI; Panzetta; ThB XXXIV.

Viglione, *Raul Mario,* painter, * 19.1.1937 Turin – I ⊡ Comanducci V.

Vigmund, runic draughtsman, f. 1026 – S ⊡ SvKL V.

Vigna, *Gaetano,* stage set designer, f. 1798, l. 1799 – I ⊡ Schede Vesme III.

Vigna, *Gerolamo,* painter, f. 15.4.1757, † 14.12.1760 – I ⊡ Schede Vesme III.

Vigna, *Giacomo,* stage set designer, f. 1798, l. 1799 – I ⊡ Schede Vesme III.

Vigna, *Giulio,* painter, f. 1662 – I ⊡ Schede Vesme III.

Vigna, *Gloriano,* painter, sculptor, architect, * 20.8.1900 Paterson (New Jersey) – USA ⊡ Falk.

Vigna, *Stefano,* sculptor, f. 1914 – I ⊡ Panzetta.

Vignac, *Pierre,* painter, * 15.5.1914 Tours (Indre-et-Loire) – F ⊡ Bénézit.

Vignal, *Pierre,* watercolourist, * 7.7.1855 Bouscat, † 2.1925 Paris – F ⊡ Edouard-Joseph III; ThB XXXIV.

Vignali, *Amadio,* painter, * 28.1.1864 Crema, † 27.1.1941 – I ⊡ Comanducci V; ThB XXXIV.

Vignali, *Jacopo,* painter, * 5.9.1592 Pratovecchio, † 3.8.1664 Florenz – I ⊡ DA XXXII; DEB XI; PittItalSeic; ThB XXXIV.

Vignali, *Jean-Baptiste,* painter, * about 1761, l. 1796 – MC, F ⊡ ThB XXXIV.

Vignali Buonaggionti, *Giovanni* → **Buonaggionti,** *Giovanni Antonio di Galgano Vignali*

Vignaly, *Jean-Baptiste* → **Vignali,** *Jean-Baptiste*

Vignando, *Cléa,* painter, f. 1901 – F ⊡ Bénézit.

Vignani, *Friedrich* → **Wizani,** *Friedrich*

Vignani, *Giuseppe,* painter, * 26.5.1932 – I, DZ ⊡ Comanducci V; DizArtItal.

Vignaroli, *Castore,* painter, * about 1880 Perugia, † after 1948 Perugia – I ⊡ PittItalOttoc.

Vignat, *Camille* (Vignat, Joseph-Camille), architect, * 1847 Paris, † 1894 Paris – F ⊡ Delaire; ThB XXXIV.

Vignat, *Joseph-Camille* (Delaire) → **Vignat,** *Camille*

Vignat-Piffard, designer, f. 1845, l. 1853 – F ⊡ Audin/Vial II.

Vignati, *Louis,* sculptor, * 1864 or 1868 Lignorette, l. 8.6.1925 – USA ⊡ Karel.

Vignati, *Renzo,* painter(?), * 15.9.1938 Mailand – I ⊡ Comanducci V.

Vignau, *Antoine,* mason, f. 12.7.1531 – F ⊡ Roudié.

Vignau, *Concepción,* painter, f. 1892, l. 1895 – E ⊡ Cien años XI.

Vignau, *Rosa,* painter, f. 1892 – E ⊡ Cien años XI.

Vignaud, *Jean,* portrait painter, history painter, miniature painter, * 1775 Beaucaire, † 10.11.1826 Nîmes – F ⊡ Schidlof Frankreich; ThB XXXIV.

Vignaud, *Marie Antoinette,* flower painter, * 1825 Paris, † 25.8.1869 Paris – F ▢ ThB XXXIV.

Vignay, *Jean,* painter, gilder, ornamental engraver, f. 1548, l. about 1550 – F ▢ ThB XXXIV.

Vigne, *Charles,* tapestry craftsman, f. 1720, † 1751 Berlin – D ▢ ThB XXXIV.

Vigne, *Edouard De* (De Vigne, Edouard; Devigne, Edouard), landscape painter, etcher, * 4.8.1808 Gent, † 8.5.1866 Gent – B, NL ▢ DPB I; Grant; RoyalHibAcad; ThB XXXIV.

Vigne, *Emma de* (Pavière III.2) → **Vigne,** *Emma De*

Vigne, *Emma De* (Devigne, Emma), fruit painter, flower painter, * 30.1.1850 Gent, † 3.6.1898 Gent – B, NL ▢ DPB I; Pavière III.2; ThB XXXIV.

Vigne, *Félix de* (Schurr VI) → **Vigne,** *Félix De*

Vigne, *Félix De* (De Vigne, Félix), portrait painter, genre painter, history painter, engraver, * 16.3.1806 Gent, † 5.12.1862 Gent – B, NL ▢ DPB I; Schurr VI; ThB XXXIV.

Vigne, *G. T.,* painter, f. 1842 – GB ▢ Wood.

Vigne, *Gérard de le* → **Delvigne,** *Gérard*

Vigne, *Godfrey Thomas,* illustrator, topographer, * 1801, † 1863 – GB, CDN ▢ Harper; Houfe.

Vigne, *H.* (Schidlof Frankreich) → **Vigne,** *H. G.*

Vigne, *H. G.* (Vigne, Henry George; Vigne, H.), miniature painter, portrait painter, * 1765 (?), † 1788 – GB ▢ Foskett; Schidlof Frankreich; ThB XXXIV.

Vigne, *Henry George* (Foskett) → **Vigne,** *H. G.*

Vigne, *Hugo de la,* goldsmith, f. about 1601, l. 1616 – B, NL ▢ ThB XXXIV.

Vigne, *Ignatius De,* decorative painter, * 1767, † after 1849 – B, NL ▢ ThB XXXIV.

Vigne, *James,* clockmaker, f. 1770, l. 1794 – GB ▢ ThB XXXIV.

Vigné, *Joseph,* porcelain painter, glass painter, * 1795 or 1796 (?) or 1796 Paris, † after 1842 – F ▢ Schidlof Frankreich; ThB XXXIV.

Vigné, *Louis,* goldsmith, f. 13.10.1736, l. 1783 – F ▢ Nocq IV.

Vigne, *Louise De* → **Linden,** *Louise van der*

Vigne, *Luca,* goldsmith, f. 1611, † Genua, l. 1613 – B, CH, I, NL ▢ ThB XXXIV.

Vigne, *Paul de* (ELU IV) → **Vigne,** *Paul De*

Vigne, *Paul De* (De Vigne, Paul), sculptor, * 26.4.1843 or 26.4.1849 Gent, † 13.2.1901 Evere (Brüssel) – B ▢ DA VIII; ELU IV; ThB XXXIV.

Vigne, *Pierre De* (De Vigne, Pierre), sculptor, * 12.6.1812 or 29.7.1812 Gent, † 30.1.1877 or 7.2.1877 Gent – B, NL ▢ DA VIII; ThB XXXIV.

Vigné, *Suzanne,* painter, lithographer, * 1913 Paris, † 1983 – F ▢ Bénézit.

Vigne, *Thomas Henry,* watercolourist, f. 1844 – ZA ▢ Gordon-Brown.

Vigne-Quyo, *Pierre De* → **Vigne,** *Pierre De*

Vigné de Vigny, *Pierre* (Vigny, Pierre de), architect, * 1685 or 30.5.1690 Saumur, † before 30.10.1772 – F ▢ DA XXXII; Delaire; ThB XXXIV.

Vigneau, *Jean,* embroiderer, † before 1650 – F ▢ ThB XXXIV.

Vigneau, *Louise Suzanne du* (Du Vigneau, Suzanne-Louise), miniature painter, master draughtsman, * 27.9.1763 Leipzig, † 1823 Lyon (Rhône) – F, D ▢ Audin/Vial I; ThB XXXIV.

Vigneaux, *Ernest,* master draughtsman, f. 1854, l. 1855 – F, MEX, USA ▢ Karel.

Vignelli, *Elena* → **Vignelli,** *Lella*

Vignelli, *Lella,* designer, * 1936 Udine – I, USA ▢ DA XXXII.

Vignelli, *Massimo,* designer, * 10.1.1931 Mailand – I, USA ▢ DA XXXII.

Vigneri, *Iacopo* (DEB XI) → **Vigneri,** *Jacopo*

Vigneri, *Jacopo* (Vigneri, Iacopo; Vignerio, Jacopo), painter, f. 1541, l. 1550 – I ▢ DEB XI; PittItalCinqec; ThB XXXIV.

Vignerio, *Jacopo* (PittItalCinqec) → **Vigneri,** *Jacopo*

Vignerol → **Voulleaumé,** *Jakob*

Vigneron, *François,* goldsmith, f. 1557 – F ▢ Audin/Vial II.

Vigneron, *Frank,* painter, decorator, * 1894 or 1895 Frankreich, † 5.1.1949 Chicago – USA ▢ Karel.

Vigneron, *Mathieu,* wood sculptor, * Besançon, f. about 1545, l. 1585 – F ▢ Brune; ThB XXXIV.

Vigneron, *Mira,* portrait painter, still-life painter, * 28.9.1817 Paris, † 4.6.1884 Paris – F ▢ Pavière III.1; Schurr III; ThB XXXIV.

Vigneron, *Pierre* (Schurr II) → **Vigneron,** *Pierre Roch*

Vigneron, *Pierre Roch* (Vigneron, Pierre; Vigneron, Pierre Roche), history painter, genre painter, portrait painter, lithographer, * 16.8.1789 or 16.4.1789 Vosnon (Aube), † 12.10.1872 Paris – F ▢ Schidlof Frankreich; Schurr II; ThB XXXIV.

Vigneron, *Pierre Roche* (Schidlof Frankreich) → **Vigneron,** *Pierre Roch*

Vignes, *Émile-Achille,* architect, * 1847 Paris, l. 1900 – F ▢ Delaire.

Vignes, *Etienne (1615),* goldsmith, * Toulouse, f. 6.7.1615 – F ▢ Portal; ThB XXXIV.

Vignes, *Etienne (1821),* painter, * Toulouse, f. 1821, l. 1834 – F ▢ ThB XXXIV.

Vignes, *Geoffroy des* (Desvignes, Geoffrey), sculptor, f. 1467 – F ▢ Beaulieu/Beyer; ThB XXXIV.

Vignes, *Jacques* → **Elie** (1929)

Vignes, *Jean-Claude,* painter, * 1924 Reims (Marne) – F ▢ Bénézit.

Vignesoult, *Gabrielle* → **Gabrielle**

Vignet, *Henri,* painter, * 1857, † 1920 – F ▢ Schurr II.

Vignet, *Thomas François,* engraver, * 1754 Paris – F ▢ ThB XXXIV.

Vigneu, *Henri,* goldsmith, f. 1643 – CH ▢ Brun III.

Vigneul, *Charles,* sculptor, f. 1781, l. 1783 – F ▢ Lami 18.Jh. II.

Vigneulle, *Anne-Jean-Ferdinand,* architect, * 1804 Paris, † 1880 – F ▢ Delaire.

Vigneullle, *Jules-Sylvain-Ferdinand,* architect, * 1845 Paris, l. 1897 – F ▢ Delaire.

Vigneux, portrait painter, miniature painter, f. before 1799, l. 1814 – F ▢ Schidlof Frankreich; ThB XXXIV.

Vigneux, *Jean Alex.* → **Vigneux**

Vigneux, *Nic. Jacques* → **Vigneux**

Vignez, *Louis* → **Vigné,** *Louis*

Vigni, *Corrado,* figure sculptor, portrait sculptor, * 1888 or 3.9.1889 Florenz, l. 1927 – I ▢ Panzetta; ThB XXXIV; Vollmer V.

Vignier (Goldschmiede-Familie) (ThB XXXIV) → **Vignier,** *Abraham*

Vignier (Goldschmiede-Familie) (ThB XXXIV) → **Vignier,** *Georges*

Vignier (Goldschmiede-Familie) (ThB XXXIV) → **Vignier,** *Guillaume*

Vignier (Goldschmiede-Familie) (ThB XXXIV) → **Vignier,** *Joseph*

Vignier, goldsmith (?), f. 1760 – F ▢ Brune.

Vignier, *A.,* landscape painter, f. 1811, l. 1828 – USA ▢ Groce/Wallace; ThB XXXIV.

Vignier, *Abraham,* goldsmith, * 26.8.1738, † 10.12.1783 – CH ▢ ThB XXXIV.

Vignier, *Georges,* goldsmith, * 18.11.1769, † 7.6.1833 – CH ▢ ThB XXXIV.

Vignier, *Guillaume,* goldsmith, * 6.10.1719, † 16.2.1783 – CH ▢ ThB XXXIV.

Vignier, *Joseph,* goldsmith, * 17.7.1744, † 14.4.1807 – CH ▢ ThB XXXIV.

Vignier, *Nicolas,* goldsmith, * Caen, f. 1547 – CH, F ▢ Brun III.

Vignocchi, *Michelangelo* → **Vignocchi,** *Michele*

Vignocchi, *Michele,* copper engraver, lithographer, f. 1837, l. 1851 – I ▢ Comanducci V; Servolini; ThB XXXIV.

Vignoht, *Guy,* portrait painter, landscape painter, * 24.1.1932 Longuyon (Meurthe-et-Moselle) – F ▢ Bénézit.

Vignois, *Petrus,* painter, f. 1647, l. 1656 – NL ▢ ThB XXXIV.

Vignol, *Antoine-Jules,* architect, * 1823 Paris, l. 1848 – F ▢ Delaire.

Vignol, *Gustave,* porcelain painter, ornamental painter, decorative painter, f. 1881, l. 1909 – F ▢ Neuwirth II.

il Vignola → **Vignola** (1507)

il Vignola → **Vignola,** *Giacinto Barozzi da*

Vignola (1507) (Vignola, Jacopo Barozzi da; Vignola), painter, architect, * 1.10.1507 Vignola (Modena), † 7.7.1573 Rom – I ▢ DA XXXII; ELU IV; ThB XXXIV.

Vignola (1540) (ThB XXXIV) → **Vignola,** *Giacinto Barozzi da*

Vignola, *Bartolommeo Barozzi da* (Barozzi, Bartolommeo), painter, * Modena, f. about 1555 – I ▢ ThB II.

Vignola, *Filippo Nereo,* landscape painter, caricaturist, * 28.2.1873 Verona, l. 1918 – I ▢ Comanducci V; ThB XXXIV.

Vignola, *Giacinto Barozzi da* (Vignola (1540)), fortification architect, * about 1540, † after 1584 – I ▢ ThB XXXIV.

Vignola, *Giacomo Barozio da* → **Vignola** (1507)

Vignola, *Giacomo Barozzi da* → **Vignola** (1507)

Vignola, *Giovanni,* miniature painter, f. 14.4.1750, l. 1788 – I ▢ Schede Vesme III.

Vignola, *Girolamo* (Girolamo da Vignola), painter, * Vignola, f. 1532, † 1544 Modena – I ▢ DEB VI; ThB XXXIV.

Vignola, *Jacopo Barozzi da* (DA XXXII) → **Vignola** (1507)

Vignoles, *André,* animal painter, landscape painter, still-life painter, flower painter, * 5.8.1920 Clairac (Lot-et-Garonne) – F ▢ Bénézit.

Vignoles, *Charles Blacker,* topographical draughtsman, marine painter, master draughtsman, * 1793, † 1875 – USA ▭ Brewington; EAAm III; Groce/Wallace.

Vignoles, *François,* ceramics painter, f. before 1869 – F ▭ Neuwirth II.

Vignoletta → **Menozzi,** *Domenico*

il **Vignoli** → **Coduri,** *Giuseppe*

Vignoli, *Gabriele,* goldsmith, silversmith, * 1768, † 11.11.1839 – I ▭ Bulgari I.2.

Vignoli, *Giacomo,* goldsmith, silversmith, f. 24.11.1613, l. 7.12.1635 – I ▭ Bulgari I.3/II.

Vignolles, *Thierry,* portrait painter, genre painter, f. 1615, l. 1631 – F ▭ ThB XXXIV.

Vignolo, *L.,* lithographer, master draughtsman, f. 1848, l. 1859 – I ▭ Servolini.

Vignon, wood sculptor, * Rovallieu (Oise), f. 1758 – F ▭ Lami 18.Jh. II; ThB XXXIV.

Vignon, *Alex. Pierre* → **Vignon,** *Pierre*

Vignon, *Alexandre-Pierre* (DA XXXII) → **Vignon,** *Pierre*

Vignon, *Barthélemy* → **Vignon,** *Pierre*

Vignon, *Barthélemy* (Vignon, Barthélemy P.), architect, * 1762 Lyon, † 1829 or 26.7.1846 or 29.7.1846 Paris – F ▭ Audin/Vial II; Delaire; ThB XXXIV.

Vignon, *Barthélemy P.* (Delaire) → **Vignon,** *Barthélemy*

Vignon, *Claude* (Lami 19.Jh. IV) → **Rouvier,** *Noémie*

Vignon, *Claude (1593)* (Vignon, Claude), illustrator, painter, etcher, engraver, * 19.5.1593 Tours, † 10.5.1670 Paris – F ▭ DA XXXII; ELU IV; ThB XXXIV.

Vignon, *Claude (1639),* painter, * Châtillon-sur-Loing, f. 1639 – F ▭ ThB XXXIV.

Vignon, *Claude François,* painter, * 4.10.1633 Paris, † 27.2.1703 Paris – F ▭ ThB XXXIV.

Vignon, *Henri Franç. Jules de* → **Vignon,** *Jules de*

Vignon, *Henri François Jules* (Schidlof Frankreich) → **Vignon,** *Jules de*

Vignon, *Hugues,* mason, f. 1697 – F ▭ ThB XXXIV.

Vignon, *Jean (1610)* (Vignon, Jean), building craftsman, * Lyon, f. 20.7.1610 – F ▭ Audin/Vial II.

Vignon, *Jean Du (1776)* (Vignon, Jean Du), painter, f. 1776 – NL ▭ ThB XXXIV.

Vignon, *Jules de* (Vignon, Henri François Jules), portrait painter, genre painter, history painter, * 11.10.1815 Belfort, † 13.1.1885 or 1883 Paris – F ▭ Schidlof Frankreich; ThB XXXIV.

Vignon, *Noémie Constant* (Kjellberg Bronzes) → **Rouvier,** *Noémie*

Vignon, *Philippe,* portrait painter, * 27.6.1638 Paris, † 7.9.1701 Paris – F, GB ▭ ThB XXXIV; Waterhouse 16./17.Jh..

Vignon, *Pierre* → **Vignon,** *Barthélemy*

Vignon, *Pierre* (Vignon, Alexandre-Pierre; Vignon, Pierre-Alexandre), architect, * 5.10.1763 Paris, † 1.5.1828 or 21.5.1828 Paris – F ▭ DA XXXII; ELU IV; ThB XXXIV.

Vignon, *Pierre-Alexandre* (ELU IV) → **Vignon,** *Pierre*

Vignon, *Victor* (Schurr I) → **Vignon,** *Victor Alfred Paul*

Vignon, *Victor Alfred Paul* (Vignon, Victor), landscape painter, etcher, * 25.12.1847 Villers-Cotterets, † 3.1909 Meulan – F ▭ Schurr I; ThB XXXIV.

Vignozzi, *Piero,* painter, * 28.9.1934 Florenz – I ▭ DEB XI; PittItalNovec/2 II.

Vignucci, *Ludovico,* silversmith, f. 1739, l. 31.7.1757 – I ▭ Bulgari I.2.

Vignuola → **Vignola** (1507)

Vignuola, *Giacomo Barozio da* → **Vignola** (1507)

Vignuola, *Giacomo Barozzi da* → **Vignola** (1507)

Vigny, *Jean-Francois,* collagist, fresco painter, sculptor, * 2.12.1932 Genf – CH ▭ KVS; LZSK.

Vigny, *Pierre de* (DA XXXII; Delaire) → **Vigné de Vigny,** *Pierre*

Vigny, *Sylvain,* painter, * 8.4.1903 Wien, † 4.2.1970 Nizza – F, A ▭ Alauzen; Bénézit; Vollmer V.

Vigo, *Abrahám Regino,* painter, stage set designer, * 7.9.1893 Montevideo, † 28.7.1957 Buenos Aires – RA, ROU ▭ EAAm III; Merlino.

Vigo, *Edgardo A.,* painter, graphic artist, * 1928 La Plata – RA ▭ EAAm III.

Vigo, *Fiamma,* painter, * 5.8.1908 Bahia Blanca – I ▭ Comanducci V.

Vigo, *Jeroni,* silversmith, f. 1625 – E ▭ Ràfols III.

Vigo, *Josep,* locksmith, f. 1692 – E ▭ Ràfols III.

Vigo, *Nanda,* graphic artist (?), painter, * 1936 Mailand – I ▭ DizArtItal; PittItalNovec/2 II.

Vigo, *Onofre,* locksmith, f. 1673 – E ▭ Ràfols III.

Vigo Giai-Tenua, *Agustín Conrado,* sculptor, * 4.6.1920 Quilmes (Buenos Aires) – RA ▭ EAAm III; Merlino.

Vigo Rosso, *Raimondo,* sculptor, * Catania, f. 1888 – I ▭ Panzetta.

Vigo de Soler, *Salvador,* architect, * Barcelona, f. 1877, l. 1888 – E ▭ Ràfols III.

Vigoço, *Maria Margarida Freire Pimenta,* painter, f. before 1953, l. 1974 – P ▭ Tannock.

Vigogne, *Claire,* miniature painter, * Paris, f. about 1870 – F ▭ Schidlof Frankreich.

Vigolo, *Mario,* painter, stage set designer, news illustrator, * 20.5.1906 Rom – I ▭ Vollmer V.

Vigon, *Louis Jacques,* painter, f. 1923 – F ▭ Alauzen.

Vigor, *Charles,* figure painter, portrait painter, f. 1881, l. 1902 – GB ▭ Wood.

Vigora, *Ernst,* landscape painter, * 1815 Breslau – D, PL ▭ ThB XXXIV.

Vigoreaux, *Jean,* painter, f. 1930 – USA ▭ Hughes.

Vigorie, *François,* glass artist, * 1953 – F ▭ WWCGA.

Vigoroso (Bradley III) → **Vigoroso da Siena**

Vigoroso da Siena (Vigoroso), illuminator, f. 1276, l. 1292 – I ▭ Bradley III; DEB XI; ThB XXXIV.

Vigorosus de Sena → **Vigoroso da Siena**

Vigot, *Victor,* portrait painter, genre painter, * 2.9.1822 Coutances, l. 1880 – F ▭ ThB XXXIV.

Vigotti, *Luigi,* painter, lithographer, * 1807 Parma, † 1861 Parma – I ▭ Comanducci V; DEB XI; Servolini; ThB XXXIV.

Vigoureux, *Alexandre-Olympe-Félix-Edmond,* architect, * 1808 Aachen, † 1881 – D, F ▭ Delaire.

Vigoureux, *Alphonse-Ange-Arnold-Liévin,* architect, * 1802 Aachen, † 1853 – D, F ▭ Delaire.

Vigoureux, *Antoine,* sculptor, * about 1745, † about 26.8.1805 – F ▭ Lami 18.Jh. II.

Vigoureux, *Edmond-Frédéric,* architect, * 1839 Paris, † 1885 – F ▭ Delaire.

Vigoureux, *François,* bell founder, f. about 1598 – F ▭ ThB XXXIV.

Vigoureux, *Louis-Alphonse,* architect, * 1888 Nogent-sur-Oise, l. 1907 – F ▭ Delaire.

Vigoureux, *Paul Maurice,* painter, * 8.5.1876 Paris, l. before 1940 – F ▭ Bénézit; Edouard-Joseph III; ThB XXXIV.

Vigoureux, *Philibert,* painter, * 1848 Pont-de-Veyle, † 1934 – F ▭ Schurr III; ThB XXXIV.

Vigoureux, *Pierre* (Vigoureux, Pierre Octave), sculptor, * 4.4.1884 Avallon, † 24.10.1965 Nogent-sur-Marne – F ▭ Bénézit; Edouard-Joseph III; Kjellberg Bronzes; ThB XXXIV; Vollmer V.

Vigoureux, *Pierre Octave* (Bénézit; ThB XXXIV) → **Vigoureux,** *Pierre*

Vigouroux, *Christophe,* collagist, painter, f. 1901 – F ▭ Bénézit.

Vigouroux, *Isaac,* portrait painter, * 1736 Königsberg, † 1807 Königsberg – RUS, D ▭ ThB XXXIV.

Vigrestad, *Magnus,* sculptor, * 12.8.1887 Stavanger, † 1.12.1957 Stavanger – N ▭ NKL IV; ThB XXXIV.

Vigri, *Sister Caterina* → **Vigri,** *Caterina*

Vigri, *Caterina* (Vigri, Catterina), miniature painter, * 1413 Bologna, † 9.3.1463 Bologna – I ▭ Bradley III; DEB XI; ThB XXXIV.

Vigri, *Catterina* (Bradley III) → **Vigri,** *Caterina*

Viguerny, *Felipe* → **Vigarni de Borgoña,** *Felipe*

Viguet, *J. François* → **Vignet,** *Thomas François*

Viguet, *Michel-Louis,* architect, * 1789 Paris, † 1854 – F ▭ Delaire.

Viguet, *Pere,* painter, gilder, f. 1692 – E ▭ Ràfols III.

Viguetá, *El* → **Plá,** *Francisco* (1743)

Viguié, *Jean,* architect, * 1804 Paris, l. after 1823 – F ▭ Delaire.

Viguié, *Jean-Charles,* sculptor, watercolourist, pastellist, ceramist, decorator, * 1938 Villeneuve-sur-Lot (Lot-et-Garonne) – F ▭ Bénézit.

Viguier, *Bernard (1451)* (Viguier, Bernard), sculptor, f. 1451 – F ▭ Portal.

Viguier, *Bernard (1813),* founder, f. 1813 – F ▭ Portal.

Viguier, *Constant,* master draughtsman, lithographer, miniature painter, * 1799 Paris, l. 1830 – F ▭ Schidlof Frankreich; ThB XXXIV.

Viguier, *Elie,* painter, f. 1607 – F ▭ Portal.

Viguier, *Fortuné,* landscape painter, * 23.1.1841 Marseille, † 1916 Marseille – F ▭ Alauzen; Schurr III; ThB XXXIV.

Viguier, *Hugues,* sculptor, f. 1487, l. 1488 – F ▭ Beaulieu/Beyer.

Viguier, *Jacques (1473),* wood sculptor, f. 1473 – F ▭ ThB XXXIV.

Viguier, *Jacques (1674),* potter, f. 1674 – F ⊞ Portal.

Viguier, *Jean (1560)* (Viguier, Jean), potter, f. 1560 – F ⊞ Audin/Vial II.

Viguier, *Jean (1622),* potter, † before 26.10.1622 – F ⊞ Portal.

Viguier, *Philippe,* painter, f. 1478 – F ⊞ Portal.

Viguier, *Pierre (1460),* sculptor, * about 1425, l. 1496 – F ⊞ Beaulieu/Beyer; Portal.

Viguier, *Pierre (1473)* (Viguier, Pierre), wood sculptor, f. 1473 – F ⊞ Beaulieu/Beyer; Portal.

Viguier, *Pierre (1674),* potter, f. 1674 – F ⊞ Portal.

Viguier, *Urbain Jean,* portrait painter, * Niort, f. before 1839, l. 1850 – F ⊞ ThB XXXIV.

Vigulé, *Jean,* potter, pewter caster (?), f. 1555 – F ⊞ Portal.

Vihalemm, *Arno* → **Vihalemm,** *Arnold*

Vihalemm, *Arnold,* painter, graphic artist, * 24.5.1911 Pärnu – EW, S ⊞ SvK; SvKL V.

Vihberg, copyist, f. 1401 – D ⊞ Bradley III.

Vihberg, *Albert* → **Vihberg**

Viherlehto, *Kaarlo Olavi,* graphic artist, * 17.12.1922 Jyväskylä – SF ⊞ Koroma; Kuvataiteilijat.

Viherlehto, *Olavi* → **Viherlehto,** *Kaarlo Olavi*

Vihervä, *Aino Irene* (Vihervämuukka, 'Aino Irene; Vihervä-Muukka, Aino Irene), landscape painter, * 20.6.1899 Soini, l. 1960 – SF ⊞ Koroma; Kuvataiteilijat; Nordström; Paischeff; Vollmer V.

Vihervä-Muukka, *Aino* → **Vihervä,** *Aino Irene*

Vihervä-Muukka, *Aino Irene* (Koroma) → **Vihervä,** *Aino Irene*

Vihervämuukka, *Aino* → **Vihervä,** *Aino Irene*

Vihervämuukka, *Aino Irene* (Kuvataiteilijat; Paischeff) → **Vihervä,** *Aino Irene*

Vihinen, *Reino* → **Vihinen,** *Reino Ilmari*

Vihinen, *Reino Ilmari,* painter, graphic artist, * 23.11.1928 Toivakka – SF ⊞ Kuvataiteilijat.

Vihma, *Eila Marjatta,* painter, graphic artist, * 2.7.1922 Helsinki – SF ⊞ Koroma; Kuvataiteilijat.

Vihma, *Marjatta* → **Vihma,** *Eila Marjatta*

Viidalepp, *Ants* (Vijdalepp, Ants Feliksovič), painter, graphic artist, * 6.1.1921 Tallinn – EW ⊞ ChudSSSR II.

Viidalepp, *Helve* (Vijdalepp, Chel've Avgustovna), painter, * 20.12.1921 Paide – EW ⊞ ChudSSSR II.

Viies, *Edgar* (Vies, Èdgar Tinissovič), sculptor, * 12.1.1931 Zimiticy (Leningrad) – EW ⊞ ChudSSSR II.

Viilup, *Aleksei* (Vijlup, Aleksej Isaakovič), painter, graphic artist, * 24.11.1916 Valga – EW, RUS ⊞ ChudSSSR II.

Viilup, *Helga* (Vijlup, Chel'ga Iochannesovna), porcelain painter, artisan, leather artist, * 10.5.1921 Tallinn – EW ⊞ ChudSSSR II.

Viinikanoja, *Aarre* → **Viinikanoja,** *Varma Aarre Johannes*

Viinikanoja, *Varma Aarre Johannes,* painter, * 1.9.1918 Oulu – SF ⊞ Koroma; Kuvataiteilijat.

Viiralt, *Eduard* (Wiiralt, Eduard; Vijral't, Éduard Antonovič), graphic artist, sculptor, * 20.3.1898 (Gut) Robideca (St. Petersburg), † 8.1.1954 Paris – EW, RUS, F, S ⊞ ChudSSSR II; DA XXXII; KChE V; SvK; SvKL V; Vollmer V.

Viires, *Heldur* (Vijres, Chel'dur Janovič), painter, graphic artist, * 23.6.1927 Tallinn – EW ⊞ ChudSSSR II.

Viirilä, *Reino Joh.* (Viirilä, Reino Johannes), landscape painter, genre painter, * 21.10.1901 Tampere – SF ⊞ Koroma; Kuvataiteilijat; Paischeff; Vollmer V.

Viirilä, *Reino Johannes* (Koroma; Kuvataiteilijat; Paischeff) → **Viirilä,** *Reino Joh.*

Viirlaid, *Kunilde* (Vijrlajd, Kunil'de Juliusovna), leather artist, engraver, * 11.8.1926 Padisa – EW ⊞ ChudSSSR II.

Viita, *Yrjö* → **Viita,** *Yrjö Kuusta*

Viita, *Yrjö Kuusta,* painter, * 28.5.1892 Tampere, † 15.1.1955 Helsinki – SF ⊞ Koroma; Kuvataiteilijat; Nordström; Paischeff.

Viitaila, *Raimo* → **Viitaila,** *Raimo Ensio*

Viitaila, *Raimo Ensio,* painter, * 10.7.1932 Turku – SF ⊞ Kuvataiteilijat.

Viitol, *Erna* (Vijtol', Èrna Janova), sculptor, * 10.5.1920 Helme – EW ⊞ ChudSSSR II.

Vijdalepp, *Ants Feliksovič* (ChudSSSR II) → **Viidalepp,** *Ants*

Vijdalepp, *Chel've Avgustovna* (ChudSSSR II) → **Viidalepp,** *Helve*

Vijes, *Èdgar Tinissovič* → **Viies,** *Edgar*

Vijfstuk de Groot, *Hendrik,* painter, * 22.12.1853 Rotterdam (Zuid-Holland), † 4.2.1925 Rotterdam (Zuid-Holland) – NL ⊞ Scheen II.

Vijftigschild, *Antonius Paulus Johannes,* watercolourist, master draughtsman, * 27.5.1902 Nijmegen (Gelderland) – NL ⊞ Scheen II.

Vijftigschild, *Toon* → **Vijftigschild,** *Antonius Paulus Johannes*

Vijgen, *Wilhelmine Catharine Adolfine Sofie Elise,* painter, master draughtsman, gobelin knitter, * 9.1.1924 Heerlen (Limburg) – NL ⊞ Scheen II.

Vijgenboom, *Adolf,* decorative painter, blazoner, * 21.7.1879 Schiedam (Zuid-Holland), † 29.10.1913 Den Haag (Zuid-Holland) – NL ⊞ Scheen II.

Vijgh, *Suzanna Catharina* (Scheen II) → **Nijmegen,** *Suzanna Catherina van*

Vijlbrief, *Ernst,* painter, etcher, lithographer, * 25.11.1934 Utrecht (Utrecht) – NL ⊞ Scheen II.

Vijlbrief, *Jan,* painter, * 3.6.1868 Leiden (Zuid-Holland), † 9.7.1895 Leiden (Zuid-Holland) – NL ⊞ Scheen II.

Vijlbrief, *Pieter* (Vylbrief, P.), painter, * 12.5.1901 Utrecht (Utrecht) – NL ⊞ Mak van Waay; Scheen II.

Vijlup, *Aleksej Isaakovič* (ChudSSSR II) → **Viilup,** *Aleksei*

Vijlup, *Chel'ga Iochannesovna* (ChudSSSR II) → **Viilup,** *Helga*

Vijn, *Anna Cornelia Maria,* artisan, * 26.4.1941 Haarlem (Noord-Holland) – NL ⊞ Scheen II.

Vijral't, *Éduard Antonovič* (ChudSSSR II; KChE V) → **Viiralt,** *Eduard*

Vijres, *Chel'dur Janovič* (ChudSSSR II) → **Viires,** *Heldur*

Vijrlajd, *Kunil'de Juliusovna* (ChudSSSR II) → **Viirlaid,** *Kunilde*

Vijsel, *Constance van de* → **Vijsel,** *Constantia Carolina van de*

Vijsel, *Constantia Carolina van de* (Vijzel, Constance van de; Vijzel, Constantia van de), painter, etcher, * 20.4.1882 Amsterdam (Noord-Holland), l. before 1970 – NL ⊞ Mak van Waay; Scheen II; Vollmer V; Waller.

Vijsel, *Ida van der* → **Vijsel,** *Johanna Margaretha van de*

Vijsel, *J. van de,* painter, * 20.4.1882 Amsterdam, l. 1912 – NL, D ⊞ ThB XXXIV.

Vijsel, *Johanna Margaretha van de* (Vijzel, Ida v. d.; Vijzel, Ida van de), painter, * 10.8.1880 Hilversum (Noord-Holland), † 7.8.1964 Amersfoort (Utrecht) – NL ⊞ Mak van Waay; Scheen II; Vollmer V.

Vijselaer, *Jan Jansz. van,* painter, f. 1634 – NL ⊞ ThB XXXIV.

Vijsma, *Eduard,* master draughtsman, painter, graphic artist, * 15.10.1938 Den Haag (Zuid-Holland) – NL ⊞ Scheen II.

Vijst, *Jan van der,* tapestry craftsman, * Brüssel (?), f. about 1587 – NL ⊞ ThB XXXIV.

Vijtol', *Èrna Janova* (ChudSSSR II) → **Viitol,** *Erna*

Vijtovyč, *Petro,* sculptor, * 1862 Peremyžl, † 1936 Lvov – UA ⊞ SChU.

Vijver, *Jules van de,* screen printer, * 1951 De Bilt – ZA ⊞ Berman.

Vijver, *Willem Simon Petrus van der,* landscape painter, * 24.11.1820 Rotterdam (Zuid-Holland), l. 1853 – NL ⊞ Scheen II.

Vijvere, *Gillis van de,* faience maker, f. 1661, † about 1703 – NL, B ⊞ ThB XXXIV.

Vijzel, *Constance van de* (Mak van Waay) → **Vijsel,** *Constantia Carolina van de*

Vijzel, *Constantia van de* (Vollmer V) → **Vijsel,** *Constantia Carolina van de*

Vijzel, *Ida v. d.* (Mak van Waay) → **Vijsel,** *Johanna Margaretha van de*

Vijzel, *Ida van de* (Vollmer V) → **Vijsel,** *Johanna Margaretha van de*

Vik, *František,* painter, graphic artist, * 21.5.1895 Libčice, l. 1929 – CZ ⊞ Toman II.

Vik, *Hans* → **Almquist,** *Viktor*

Vik, *Ingebrigt* (DA XXXII; NKL IV) → **Vik,** *Ingebrigt Hansen*

Vik, *Ingebrigt Hansen* (Vik, Ingebrigt), wood sculptor, ivory carver, * 5.3.1867 Vikör i Hardanger or Øystese (Hardanger), † 22.3.1927 or 23.3.1927 Øystese (Hardanger) – N ⊞ DA XXXII; NKL IV; ThB XXXIV.

Vik, *Karel* (Vik, Karl), landscape painter, woodcutter, * 4.11.1883 Hořice, † 8.10.1964 Turnor – CZ ⊞ ELU IV; ThB XXXIV; Toman II; Vollmer V.

Vik, *Karl* (ThB XXXIV) → **Vik,** *Karel*

Vik-Eglīte, *Hilda,* painter, master draughtsman, * 6.11.1900 Riga – LV ⊞ ThB XXXIV.

Vikā, architect, f. 996 – IND ⊞ ArchAKL.

Vika, *Alexander,* sculptor, * 1933 – SK ⊞ ArchAKL.

Vika, *Childa Ottovna* (ChudSSSR II) → **Vika,** *Hilda*

Vika, *Hilda* (Vika, Childa Ottovna), graphic artist, painter, * 5.11.1897 Riga, † 14.2.1963 Riga – LV ⊞ ChudSSSR II.

Vikainen, *Johan Vieno* (Koroma; Kuvataiteilijat; Paischeff; SvKL V) → **Vikainen,** *Jussi*

Vikainen, *Juhani* → **Vikainen,** *Otto Juhani*

Vikainen, *Jussi* (Vikainen, Johan Vieno), wood sculptor, stone sculptor, * 4.9.1907 Vehmaa – SF, S ▭ Koroma; Kuvataiteilijat; Paischeff; SvKL V; Vollmer V.

Vikainen, *Otto Juhani,* graphic artist, * 25.4.1936 Taivassola – SF ▭ Kuvataiteilijat.

Vikainen, *Voitto* (Vikainen, Voitto Jalmari), woodcutter, * 11.11.1912 Vehmaa – SF ▭ Koroma; Kuvataiteilijat; Vollmer V.

Vikainen, *Voitto Jalmari* (Koroma; Kuvataiteilijat) → **Vikainen,** *Voitto*

Vikár, *Zoltán,* caricaturist, news illustrator, * 1922, † 3.1987 Berlin – H, D ▭ Flemig.

Vikart, *Josef* → **Wikart,** *Josef*

Vikart, *Joseph,* painter, f. about 1730 – CZ ▭ ThB XXXIV.

Vikas, *Karl,* landscape painter, still-life painter, * 19.9.1897 Terenitz, † 30.8.1934 Krems – A ▭ Fuchs Geb. Jgg. II.

Vikas, *Karlo,* painter, * 1886 Mautern, l. 1906 – BiH ▭ Mazalić.

Vikatos, *Spiros* (Münchner Maler VI; ThB XXXIV) → **Vikatos,** *Spyridon*

Vikatos, *Spyridon* (Vikatos, Spiros), portrait painter, genre painter, * 1874 or 24.9.1878 Argostolion, † 6.6.1960 Athen – GR ▭ Münchner Maler VI; ThB XXXIV; Vollmer VI.

Vikatos, *Spyros* → **Vikatos,** *Spyridon*

Vike, *Harald,* painter, illustrator, stage set designer, * 1906 Kodal (Norwegen), † 1987 Perth – AUS ▭ Robb/Smith.

Viker, *Agda* → **Viker,** *Agda Elin Viktoria*

Viker, *Agda Elin Viktoria,* * 26.1.1883 Husaby, l. 1956 – S ▭ SvKL V.

Viklický, *Viktor,* painter, * 27.3.1912 Staré Město – CZ ▭ Toman II.

Viko, portrait painter, landscape painter, illustrator, * 15.9.1915 Paris – F ▭ Bénézit.

Viko, *Renan Emel'janovič,* painter, * 23.6.1929 Buzuluk – UZB ▭ ChudSSSR II.

Viksjø, *Erling,* architect, * 4.7.1910 Trondheim, † 2.12.1971 Oslo – N ▭ NKL IV.

Vikstedt, *Toivo* (Vikstedt, Toivo Alarik), painter, graphic artist, master draughtsman, * 12.5.1891 Viipuri, † 6.5.1930 Helsinki – SF ▭ Koroma; Kuvataiteilijat; Nordström; Vollmer V.

Vikstedt, *Toivo Alarik* (Koroma; Kuvataiteilijat; Nordström) → **Vikstedt,** *Toivo*

Vikstedt, *Topi* → **Vikstedt,** *Toivo*

Viksten, *Hans* (Viksten, Hans Olof), painter, master draughtsman, sculptor, graphic artist, * 10.7.1926 Färila, † 1987 Stockholm – S ▭ Konstlex.; SvK; SvKL V.

Viksten, *Hans Olof* (SvKL V) → **Viksten,** *Hans*

Vikström, *Birger* → **Vikström,** *Frans Birger Eugen*

Vikström, *Emil* (ThB XXXIV; ThB XXXV) → **Wikström,** *Emil Erik*

Vikström, *Emil Erik* (Nordström) → **Wikström,** *Emil Erik*

Vikström, *Frans Birger Eugen,* master draughtsman, * 24.9.1921 Bredåker, † 22.12.1958 Stockholm – S ▭ SvKL V.

Viktor (ChudSSSR II) → **Victor** (1830)

Viktor (1651) (Victor von Kreta), panel painter, painter of saints, f. 1651, l. 1697 – GR ▭ ThB XXXIV.

Viktor (1670) (Viktor), calligrapher, † 1670 (Kloster) Hilandar – BiH, GR ▭ Mazalić.

Viktor, *Maria,* enamel artist, * 15.8.1932 – DK ▭ DKL II.

Viktor der Kreter → **Viktor** (1651)

Viktoria Sofia Maria (Schweden, Königin) → **Victoria Sofia Maria** (Schweden, Königin)

Viktorin, master draughtsman – CZ ▭ Toman II.

Viktorin, *Antonín,* painter, f. 1945 – CZ ▭ Toman II.

Viktorin, *Rainer* (Viktorin, Rainer R.), painter, graphic artist, * 1945 Berlin-Dahlem – A, D, CH ▭ Fuchs Maler 20.Jh. IV; KVS.

Viktorin, *Rainer R.* (KVS) → **Viktorin,** *Rainer*

Viktorov, *P.,* lithographer, f. 1859, l. 1860 – RUS ▭ ChudSSSR II.

Viktorov, *Sergej Pavlovič,* painter, * 10.2.1916 Moskau – RUS ▭ ChudSSSR II.

Viktorov, *Valentin Petrovič,* graphic artist, * 2.10.1909 Samara – RUS ▭ ChudSSSR II.

Viktorova, *Margarita Alekseevič,* stage set designer, * 15.9.1902 Moskau – RUS ▭ ChudSSSR II.

Viktorson, *Erik,* painter, * 3.2.1912 Halltorp – S ▭ SvKL V.

Viktorževs'ka, *Zinaïda Vlasivna* (Viktorževskaja, Zinaida Vlasovna), painter, * 25.12.1905 or 7.1.1905 Kamenez-Podolski – UA, RUS ▭ ChudSSSR II; SchU.

Viktorževs'ka, *Zynaïda Vlasïvna* → **Viktorževs'ka,** *Zinaïda Vlasivna*

Viktorževskaja, *Zinaida Vlasovna* (ChudSSSR II) → **Viktorževs'ka,** *Zinaïda Vlasivna*

Vikulov, *Fedor Vasil'evič,* whalebone carver, * 13.1.1919 Slobodchikovo or Slobodskoy(?) – RUS ▭ ChudSSSR II.

Vikulov, *Vasilij Ivanovič,* painter, * 2.1.1904 Nerchinsk, † 23.1.1971 Leningrad – RUS ▭ ChudSSSR II.

Vil, *C. de,* flower painter, f. 1601 – NL ▭ Pavière I.

Vila (1755), wood sculptor, f. 1755 – E ▭ Ráfols III.

Vila (1860), goldsmith, f. 1860 – E ▭ Ráfols III.

Vila, *Alfonso,* painter, f. before 1968 – RCH ▭ EAAm III.

Vila, *Ángel,* painter, master draughtsman, graphic artist, sculptor, * 1918 Olot – E ▭ Ráfols III.

Vila, *Antoni (1430),* glass artist, f. 1430 – E ▭ Ráfols III.

Vila, *Antoni (1892)* (Vila, Antonio), master draughtsman, f. 1892 – E ▭ Cien años XI; Ráfols III.

Vila, *Antoni (1921),* smith, locksmith, f. 1921 – E ▭ Ráfols III.

Vilà, *Antònia,* graphic artist, * 1951 Palma de Mallorca – E ▭ ArtCatalàContemp.

Vila, *Antonio* (Cien años XI) → **Vila,** *Antoni (1892)*

Vila, *Bartomeu,* smith, f. 1622 – E ▭ Ráfols III.

Vila, *Bernat,* wood sculptor, f. 1719 – E ▭ Ráfols III.

Vila, *C.,* painter, f. 1918 – E ▭ Ráfols III.

Vila, *Francesc (1647),* silversmith, f. 1647 – E ▭ Ráfols III.

Vila, *Francesc (1674),* gunmaker, f. 1674, l. 1697 – E ▭ Ráfols III.

Vila, *Francesc (1706),* sculptor, f. 1706 – E ▭ Ráfols III.

Vila, *Francesc (1756),* cannon founder, f. 1756 – E ▭ Ráfols III.

Vila, *Francesc (1763),* cabinetmaker, f. 1763 – E ▭ Ráfols III.

Vila, *Francesc (1895),* sculptor, f. 1895 – E ▭ Ráfols III.

Vila, *Gabriel,* cabinetmaker, f. 1392 – E ▭ Ráfols III.

Vila, *Gustau* (Vila, Gustavo), caricaturist, * Sabadell, f. 1925 – E ▭ Cien años XI; Ráfols III.

Vila, *Gustavo* (Cien años XI) → **Vila,** *Gustau*

Vila, *Jacint,* wood sculptor, f. 1678, l. 1741 – E ▭ Ráfols III.

Vila, *Jaume (1710),* cannon founder, f. 1710 – E ▭ Ráfols III.

Vila, *Jaume (1726),* silversmith, f. 1726 – E ▭ Ráfols III.

Vila, *Jaume (1945),* painter, master draughtsman, f. 1945 – E ▭ Ráfols III.

Vila, *Jean-Frédéric-Corneille,* architect, * 1845 Paris, l. after 1866 – F ▭ Delaire.

Vila, *Jean-Louis,* painter, * 1948 Perpignan – F ▭ Alauzen; Bénézit.

Vila, *Jeroni,* cannon founder, f. 1671 – E ▭ Ráfols III.

Vila, *Joan (1406),* painter, altar architect, f. 1406 – E ▭ Ráfols III.

Vila, *Joan (1498),* wood sculptor, f. 1498 – E ▭ Ráfols III.

Vila, *Joan (1701),* wood sculptor, f. 1701, l. 1722 – E ▭ Ráfols III.

Vila, *Joan (1710),* cannon founder, f. 1710, l. 1724 – E ▭ Ráfols III.

Vila, *Joan (1716),* potter, f. 1716 – E ▭ Ráfols III.

Vila, *Joan (1928)* (Vila, Juan (1928)), landscape painter, f. 1928 – E ▭ Cien años XI; Ráfols III.

Vila, *Jose,* portrait painter, f. 1879 – USA ▭ Hughes.

Vila, *Josep (1751),* cartographer, f. 1751 – E ▭ Ráfols III.

Vila, *Josep (1761),* cannon founder, f. 1761, l. 1793 – E ▭ Ráfols III.

Vila, *Josep (1887),* silversmith, f. 1887 – E ▭ Ráfols III.

Vila, *Juan da (1593),* sculptor, f. 13.10.1593, l. 22.12.1610 – E ▭ Pérez Costanti.

Vila, *Juan (1928)* (Cien años XI) → **Vila,** *Joan (1928)*

Vila, *Lluí (1951)* (Vila, Lluís), ivory artist, miniature painter, ivory carver, f. 1951 – E ▭ Ráfols III.

Vila, *Lluís* (Ráfols III, 1954) → **Vila,** *Lluí (1951)*

Vila, *Lluís (1952),* painter, sculptor, * 1952 Banyoles (Gerona) – E ▭ Calvo Serraller.

Vila, *Lorenzo,* painter, * 1683 Murcia, † 1713 Murcia – E ▭ ThB XXXIV.

Vila, *M.,* painter, f. 1918 – E ▭ Cien años XI; Ráfols III.

Vila, *Maria,* embroiderer, f. 1892 – E ▭ Ráfols III.

Vila, *María Teresa,* painter, graphic artist, * 7.1931 Montevideo – ROU ▭ PlástUrug II.

Vila, *Miguel (1940),* graphic artist, * 1940 Barcelona – E ▭ Páez Rios III.

Vila, *Miguel (1989)* (Vila, Miguel), artist(?), f. before 1989 – DOM ▭ EAPD.

Vila, *Miguel E.*, painter, f. 1963 – DOM ▭ EAPD.

Vila, *Modest*, painter, f. 1751 – E ▭ Ráfols III.

Vila, *Mossèn Jaume Ramon*, heraldic artist, * about 1580 Barcelona, † 1638 Barcelona – E ▭ Ráfols III.

Vila, *Onofre (1694)*, locksmith, f. 1694, l. 1697 – E ▭ Ráfols III.

Vila, *Onofre (1713)*, locksmith, armourer, f. 1713, l. 1735 – E ▭ Ráfols III.

Vila, *Pere (1597)*, glass artist, f. 1597 – E ▭ Ráfols III.

Vila, *Pere (1751)*, cartographer, f. 1751 – E ▭ Ráfols III.

Vila, *Pierre-Jean-Corneille*, architect, * 1879 Paris, l. after 1904 – F ▭ Delaire.

Vila, *Ramona*, painter, f. 1918 – E ▭ Cien años XI; Ráfols III.

Vila, *Raúl*, painter, * 7.8.1885 San Nicolás (Buenos Aires), l. 1942 – RA ▭ EAAm III; Merlino.

Vila, *Salvadore (1622)*, smith, f. 1622 – E ▭ Ráfols III.

Vila, *Salvadore (1929)*, ceramist, f. 1929 – E ▭ Ráfols III.

Vila, *Senen*, painter, * Valencia (?), f. 1678, † 1708 Murcia – E ▭ Aldana Fernández.

Vila, *Teresa*, graphic artist, * Montevideo, f. 1956 – ROU ▭ EAAm III.

Vila, *Waldo*, painter, * 1897 Santiago de Chile, l. 1947 – RCH ▭ EAAm III.

Vila Arrufat, *Antoni* (Ráfols III, 1954) → **Vila Arrufat**, *Antonio*

Vila Arrufat, *Antonio* (Vila Arrufat, Antoni), painter, etcher, * 20.10.1894 or 1896 Sabadell, † 18.9.1989 Barcelona – E, I ▭ Blas; Calvo Serraller; Cien años XI; Páez Rios III; Ráfols III; Vollmer V.

Vila Burgos, *Miguel*, graphic artist, * 1940 – E ▭ Páez Rios III.

Vila Canyelles, *Josep*, landscape painter, * 1913 Vich – E ▭ Ráfols III.

Vila Casas, *Joan*, painter, * 1920 Sabadell – E ▭ Ráfols III.

Vila Cinca, *Joan* (Vila Cinca, Juan), painter, * 29.2.1857 or 1856 Sabadell, † 2.12.1938 Sant Sebastiá de Montmajor (Barcelona) – E ▭ Cien años XI; Ráfols III.

Vila Cinca, *Juan* (Cien años XI) → **Vila Cinca**, *Joan*

Vila Closas, *Josep*, painter, * 1921 Manresa – E ▭ Ráfols III.

Vila Colomé, *Emili* (Vila Colomé, Emilio), painter, master draughtsman, f. 1895, l. 1898 – E ▭ Cien años XI; Ráfols III.

Vila Colomé, *Emilio* (Cien años XI) → **Vila Colomé**, *Emili*

Vila Gorgoll, *Emili* (Vila Gorgoll, Emilio), painter, * 1887 Llagostera (Barcelona), l. 1963 – E ▭ Cien años XI; Ráfols III.

Vila Gorgoll, *Emilio* (Cien años XI) → **Vila Gorgoll**, *Emili*

Vila Grau, *Joan*, painter, sculptor, * 1932 Barcelona – E ▭ Blas; Calvo Serraller.

Vila Juanico, *Josep*, architect, * about 1900 Sabadell, l. 1933 – E ▭ Ráfols III.

Vila Maleras, *Joan*, landscape painter, still-life painter, * 1888 Sabadell, l. 1950 – E ▭ Ráfols III.

Vila March, *Francesc de P.*, architect, f. 1867 – E ▭ Ráfols III.

Vila Moncau, *Josep*, master draughtsman, * 1920 Vich – E ▭ Ráfols III.

Vila-Moncau, *Juan*, graphic artist – E ▭ Páez Rios III.

Vila Nova, *Joaquim Cardoso Vitória*, painter, master draughtsman, graphic artist, f. 1819, † 1850 – P ▭ Cien años XI; Pamplona V.

Vila Palmés, *Antoni*, architect, f. 1888, l. 1913 – E ▭ Ráfols III.

Vila Plana, *Lluís*, landscape painter, * 1921 Sabadell – E ▭ Ráfols III.

Vila Planella, *Jaime* (Cien años XI) → **Vila Planella**, *Jaume*

Vila Planella, *Jaume* (Vila Planella, Jaime), painter, master draughtsman, f. 1915 – E ▭ Cien años XI; Ráfols III.

Vila y Prades, *Julio* (Calvo Serraller) → **Vila Prades**, *Julio*

Vila Prades, *Julio* (Vila y Prades, Julio), painter, * 9.4.1873 or 1875 Valencia, † 9.7.1930 Barcelona – RA, E ▭ Aldana Fernández; Calvo Serraller; Cien años XI; EAAm III.

Vila Puig, *Joan* (Ráfols III, 1954) → **Vila Puig**, *Juan*

Vila Puig, *Juan* (Vila Puig, Joan), portrait painter, landscape painter, * 10.11.1890 or 10.11.1892 Sabadell or San Quírico de Tarrasa or Sant Quirze del Vallés (Barcelona), † 6.3.1963 Bellaterra – E ▭ Blas; Calvo Serraller; Ráfols III; ThB XXXIV; Vollmer V.

Vila y Pujol, *Juan* → **Vila Pujol**, *Juan*

Vila Pujol, *Juan* (D'Ivori), master draughtsman, * 1890 Barcelona, † 1947 Barcelona – E ▭ Cien años XI; Páez Rios III; Ráfols I; Ráfols III.

Vila Rafel, *Josep*, sculptor, * 1891 Barcelona, l. 1911 – E ▭ Ráfols III.

Vila Riva, *Modesta*, painter, * 1905 Havanna – C ▭ EAAm III.

Vila y Rodrigo, *José*, painter, * 1801 Valencia, † 1868 Moncada (Valencia) – E ▭ ThB XXXIV.

Vila Ros, *Francesc*, potter, f. 1801 – E ▭ Ráfols III.

Vila Rufas, *Francesc d'Assís* (Ráfols III, 1954) → **Vila Rufas**, *Francisco*

Vila Rufas, *Francisco* (Vila Rufas, Francesc d'Assís), cartoonist, painter, enamel artist, graphic artist, * 1927 Barcelona – E ▭ Páez Rios III; Ráfols III.

Vila Rufas, *Jordi*, painter, altar architect, * 1924 Barcelona – E ▭ Ráfols III.

Vila Valentí, *Lluís*, designer, f. 1898 – E ▭ Ráfols III.

Vila Valls, *Joan*, glass artist, f. 1907 – E ▭ Ráfols III.

Vilaça, *Francisco*, painter, architect, f. 1892, l. 1896 – P ▭ Cien años XI; Pamplona V.

Vilaça, *Francisco (1757)*, artist, f. 1757 – BR ▭ Martins II.

Vilaça, *Francisco Gonçalves*, carpenter, f. 1746 – BR ▭ Martins II.

Vilaça, *João*, smith, f. 1734 – BR ▭ Martins II.

Vilaça, *José de Santo António Ferreira Frei*, wood carver, sculptor, architect, * 18.12.1731 Braga, † 30.8.1808 Braga – P, BR ▭ DA XXXII; Pamplona V.

Vilacasas, *Joan* (Vilacasas, Juan), painter, graphic artist, sculptor, ceramist, * 1920 Sabadell – E ▭ Blas; Calvo Serraller; Páez Rios III.

Vilacasas, *Juan* (Blas; Páez Rios III) → **Vilacasas**, *Joan*

Vilaclara Bladó, *José María* (Cien años XI) → **Vilaclara Bladó**, *Josep María*

Vilaclara Bladó, *Josep M.* (Ráfols III, 1954) → **Vilaclara Bladó**, *Josep María*

Vilaclara Bladó, *Josep María* (Vilaclara Bladó, José María; Vilaclara Bladó, Josep M.), landscape painter, f. 1898 – E ▭ Cien años XI; Ráfols III.

Viladecans, *Joan Pere* (Viladecans, Juan Pedro), painter, * 1948 Barcelona – E ▭ Blas; Calvo Serraller; Páez Rios III.

Viladecans, *Fra Josep*, silversmith, f. 1798 – E ▭ Ráfols III.

Viladecans, *Juan Pedro* (Páez Rios III) → **Viladecans**, *Joan Pere*

Viladevall, *Antoni*, wood sculptor, f. 1820 – E ▭ Ráfols III.

Viladevall, *Lluís*, wood sculptor, f. 1845 – E ▭ Ráfols III.

Viladevall Marfá, *Emili*, architect, * 1908 Mataró – E ▭ Ráfols III.

Viladevall Marfá, *Francesc d'Assís*, architect, * 1911 Mataró – E ▭ Ráfols III.

Viladevall Marfá, *Joaquim*, architect, * 1910 Mataró – E ▭ Ráfols III.

Viladomat, *Benet*, wood sculptor, f. 1751 – E ▭ Ráfols III.

Viladomat, *Josep* (Calvo Serraller) → **Viladomat Massanas**, *Josep*

Viladomat, *Josep*, architect, f. 1734, l. 1784 – E ▭ Ráfols III.

Viladomat, *Marian*, potter, f. 1774 – E ▭ Ráfols III.

Viladomat, *Mossèn Tomàs*, painter, sculptor, * 1669 Berga – E ▭ Ráfols III.

Viladomat, *Salvador*, painter, * Berga, † 1687 Barcelona – E ▭ Ráfols III.

Viladomat Esmandia, *Josep*, painter, * about 1722 – E ▭ Ráfols III.

Viladomat Manalt, *Antoni* (Ráfols III, 1954) → **Viladomat y Manalt**, *Antonio*

Viladomat Manalt, *Antoni Agustí*, painter, * 1683 Barcelona, † 1744 Barcelona – E ▭ Ráfols III.

Viladomat y Manalt, *Antonio* (Viladomat Manalt, Antoni), painter, * 12.4.1678 Barcelona, † 19.1.1755 Barcelona – E ▭ DA XXXII; Ráfols III; ThB XXXIV.

Viladomat Massanas, *José* (Marín-Medina) → **Viladomat Massanas**, *Josep*

Viladomat Massanas, *Josep* (Viladomat Massanas, José; Viladomat, Josep), sculptor, * 1899 Barcelona or Manlleu, † 1989 Andorra – E ▭ Calvo Serraller; Marín-Medina; Ráfols III.

Viladomiú, *Ángeles*, sculptor, * 1961 Barcelona – E ▭ Calvo Serraller.

Viladoms Padró, *Antoni* (Viladoms Padró, Antonio), watercolourist, f. 1918 – E ▭ Cien años XI; Ráfols III.

Viladoms Padró, *Antonio* (Cien años XI) → **Viladoms Padró**, *Antoni*

Viladot, *G.*, engraver – E ▭ Páez Rios III.

Viladot, *Joan*, painter, gilder, f. 1895 – E ▭ Ráfols III.

Viladrich, *Miquel* (Calvo Serraller) → **Viladrich Vilá**, *Miguel*

Viladrich, *Wifredo*, sculptor, * 28.4.1923 Buenos Aires – RA ▭ EAAm III; Merlino.

Viladrich Vilá, *Miguel* (Viladrich Vilá, Miguel Antonio; Viladrich, Miquel), painter, architect, * 28.3.1887 or 1880 Torrelameo (Lérida) or Almatret (Lérida), † 1956 Buenos Aires – E, RA ▭ Calvo Serraller; Cien años XI; EAAm III; Merlino; Ráfols III; Vollmer V.

Viladrich Vilá, *Miguel Antonio* (EAAm III; Merlino) → **Viladrich Vilá**, *Miguel*

Vilaen, *Philippus,* painter, f. 1685, † 1729 Rotterdam – NL ⌑ ThB XXXIV.

Vilafranca, *Pere de* (Ráfols III, 1954) → **Pere de Vilafranca**

Vilafranca, *Victorià,* sculptor, f. 1887 – E ⌑ Ráfols III.

Vilagran, *Giralt,* painter, f. 1613, l. 1622 – E ⌑ Ráfols III.

Vilagran, *Joan (1590),* silversmith, f. 1590 – E ⌑ Ráfols III.

Vilagran, *Joan (1692),* wood sculptor, f. 1692 – E ⌑ Ráfols III.

Vilagrasa, *Felipe,* engraver, f. 1663 – E ⌑ Páez Rios III.

Vilagrasa, *Mateo,* painter, * 1944 Maestrazgo – E ⌑ Calvo Serraller.

Vilagreu, *Guerau,* painter, gilder, f. 1615 – E ⌑ Ráfols III.

Vilain, *Alain,* painter, * 1947 Lille (Nord) – F ⌑ Bénézit.

Vilain, *Fleurkin,* goldsmith, seal carver, f. 1374, l. 1377 – B, NL ⌑ ThB XXXIV.

Vilain, *Guy,* goldsmith, f. 1355, l. 1367 – F ⌑ ThB XXXIV.

Vilain, *Jean (1407),* goldsmith, f. 1407, l. 1433 – F ⌑ ThB XXXIV.

Vilain, *Jean (1433),* goldsmith, f. 1433, l. 1470 – B, NL ⌑ ThB XXXIV.

Vilain, *Léon-Alfred,* sculptor, * 1851 Strasbourg, † 13.6.1891 Lyon – F ⌑ Audin/Vial II.

Vilain, *Marcel,* architect, * 1879 Cholet (Maine-et-Loire), l. 1903 – F ⌑ Delaire.

Vilain, *Mathurin,* goldsmith, f. 15.7.1619, l. 1657 – F ⌑ Nocq IV.

Vilain, *Nicolas-Hilaire,* goldsmith, f. 14.8.1727, † 1740 – F ⌑ Nocq IV.

Vilain, *Nicolas-Victor* (Lami 19.Jh. IV) → **Vilain,** *Victor Nicolas*

Vilain, *Philipp,* portrait painter, genre painter, f. about 1720 – NL ⌑ ThB XXXIV.

Vilain, *Thomas,* architect, f. 1718, l. 1731 – F ⌑ Audin/Vial II.

Vilain, *Victor Nicolas* (Vilain, Nicolas-Victor), sculptor, * 3.8.1818 Paris, † 6.3.1899 Paris – F ⌑ Lami 19.Jh. IV; ThB XXXIV.

Vilain, *Walter,* painter, sculptor, graphic artist, * 1938 St-Idesbald (Coxyde) – B ⌑ DPB II.

Vilaincour, *Leon,* painter, graphic artist, * 1923 Krakau – PL, GB ⌑ Spalding.

Vilajosana Guila, *Estanislau,* landscape painter, * 1913 Manresa – E ⌑ Ráfols III.

Vilajuana Bertolín, *Joan,* watercolourist, f. 1950 – E ⌑ Ráfols III.

Vilallonga, *Jaume,* printmaker, f. 1595 – E ⌑ Ráfols III.

Vilallonga, *Jesus Carlos de* (Vollmer V) → **DeVilallonga,** *Jesus Carlos*

Vilallonga Balam, *Jaime,* landscape painter, * 1861 Barcelona, † 1904 Tossa de Mar – E ⌑ Cien años XI; Ráfols III.

Vilallonga Rossell, *Jesús,* painter, decorator, * 1927 Santa Coloma de Farnés – E ⌑ Ráfols III.

Vilalobos, *Manuel Pinto de,* military engineer, architect, * about 1665 Porto, † before 18.12.1734 Viana do Castelo – P ⌑ DA XXXII.

Vilalta, *Francesc,* printmaker, f. 1783, l. 1806 – E ⌑ Ráfols III.

Vilalta, *Guillem,* smith, f. 1419 – E ⌑ Ráfols III.

Vilalta, *Joan (1450)* (Vilalta, Joan), smith, f. 1450, l. 1476 – E ⌑ Ráfols III.

Vilalta, *Joan (1673),* artist, f. 1673 – E ⌑ Ráfols III (Nachtr.).

Vilalta, *Michel,* painter, * 1871 Marseille, † 1942 – F ⌑ Schurr IV.

Vilamájo, *Julio,* architect, * 1.7.1894 Montevideo, † 18.4.1948 Montevideo – ROU ⌑ DA XXXII; EAAm III.

Vilamany, *Pere,* cutler, f. 1660 – E ⌑ Ráfols III.

Vilamar, *Valentí,* printmaker, f. 1596 – E ⌑ Ráfols III (Nachtr.).

Vilamarichs, *Gabriel de* (Ráfols III, 1954 (Anh.)) → **Gabriel de Vilamarichs**

Vilamitjana Senent, *Manuel,* sculptor, * 1911 Eibar – E ⌑ Ráfols III.

Vilamosa Real, *Ramon,* painter, * 1913 Solsona – E ⌑ Ráfols III.

Vilanova, *Fernando M.,* painter, f. 1972 – E ⌑ Calvo Serraller.

Vilanova, *Francesc,* carver, f. 1950 – E ⌑ Ráfols III.

Vilanova, *José* (Cien años XI) → **Vilanova,** *Josep* (1951)

Vilanova, *Josep (1845),* woodcutter, f. 1845 – E ⌑ Páez Rios III; Ráfols III.

Vilanova, *Josep (1951)* (Vilanova, José), painter, f. 1951 – E ⌑ Cien años XI; Ráfols III.

Vilanova, *Marc de* (Ráfols III, 1954) → **Marc de Vilanova**

Vilanova, *Mossèn Jaume,* painter, gilder, f. 1602 – E ⌑ Ráfols III.

Vilanova, *Pere de* (Ráfols III, 1954) → **Pere de Vilanova**

Vilanova March, *Antoni* (Vilanova March, Antonio), sculptor, illustrator, caricaturist, * 1842 Barcelona, † 1912 Barcelona – E ⌑ Cien años XI; Ráfols III.

Vilanova March, *Antonio* (Cien años XI) → **Vilanova March,** *Antoni*

Vilanova Roset, *Joan,* painter, * 1908 Manresa – E ⌑ Ráfols III.

Vilanova Saurina, *Enric,* architect, f. 1932 – E ⌑ Ráfols III.

Vilant, *William,* silversmith, f. about 1725 – USA ⌑ ThB XXXIV.

Vilanz, *Lorens* → **Willatz,** *Laurentius*

Vilanza, *Pedro Pablo,* painter, f. 1629 – E ⌑ Ráfols III.

Vilaplana, *Alfred,* smith, f. 1901 – E ⌑ Ráfols III.

Vilaplana, *Didac,* painter, master draughtsman, f. 1886 – E ⌑ Cien años XI; Ráfols III.

Vilaplana, *Enrique,* painter, f. 1892 – E ⌑ Cien años XI.

Vilaplana, *Francesc de* (Ráfols III, 1954) → **Francesc de Vilaplana**

Vilaplana, *Francesc (1653),* smith, f. 1653 – E ⌑ Ráfols III.

Vilaplana, *Gaietà,* gilder, f. 1885 – E ⌑ Ráfols III.

Vilaplana, *Ignasi,* potter, f. 1719 – E ⌑ Ráfols III.

Vilaplana, *Nicolás* (Páez Rios III) → **Vilaplana,** *Nicolau*

Vilaplana, *Nicolau* (Vilaplana, Nicolás), graphic artist, f. 1862 – E ⌑ Páez Rios III; Ráfols III.

Vilaplana, *Tadeu,* goldsmith, f. 1889 – E ⌑ Ráfols III.

Vilaplana Pujolar, *Joaquín,* watercolourist, * 1869 Sentflores, l. 1946 – E ⌑ Cien años XI.

Vilaplana Pujolar, *José,* landscape painter, * 1866 Sentflores, † 1946 Vich – E ⌑ Cien años XI; Ráfols III.

Vilaplana Reig, *Joaquim,* architect, * 1912 Barcelona – E ⌑ Ráfols III.

Vilar (1703), sculptor, f. 1703 – E ⌑ Ráfols III.

Vilar (1838), founder, f. 1838, l. 1845 – E ⌑ Ráfols III.

Vilar, *Antonio,* wood engraver, f. 1794 – E ⌑ Páez Rios III.

Vilar, *Antonio U.* (EAAm III) → **Vilar,** *Antonio Ubaldo*

Vilar, *Antonio Ubaldo* (Vilar, Antonio U.), engineer, * 1887 or 16.5.1889 La Plata, † 7.4.1966 Buenos Aires – RA ⌑ DA XXXII; EAAm III.

Vilar, *Bartomeu,* smith, f. 1398 – E ⌑ Ráfols III.

Vilar, *Bernardo de,* painter, f. 1386 – E ⌑ ThB XXXIV.

Vilar, *Bernat (1591),* sculptor, f. 1591 – E ⌑ Ráfols III.

Vilar, *Bernat (1682),* wood sculptor, f. 1682 – E ⌑ Ráfols III.

Vilar, *Bonnat,* painter, f. 1421 – E ⌑ Ráfols III.

Vilar, *C.,* copper engraver, f. 1861 – E ⌑ Páez Rios III.

Vilar, *Francesc (1516),* silversmith, f. 1516 – E ⌑ Ráfols III.

Vilar, *Francesc (1695),* silversmith, f. 1695, l. 1729 – E ⌑ Ráfols III.

Vilar, *Jaume,* turner, f. 1731 – E ⌑ Ráfols III.

Vilar, *Joan des (1359)* (Vilar, Joan des), stonemason, f. 1359 – E ⌑ Ráfols III.

Vilar, *Joan (1407),* architect, f. 1407 – E ⌑ Ráfols III.

Vilar, *Joan (1446),* painter, f. 23.2.1446 – E ⌑ Aldana Fernández.

Vilar, *Joan (1598),* wood sculptor, f. 1598, l. 1619 – E ⌑ Ráfols III.

Vilar, *Joan Antoni,* painter, gilder, f. 1633, l. 1644 – E ⌑ Ráfols III.

Vilar, *Joan Baptista* (Vilar, Juan Baptista), silversmith, engraver, * Tarragona, f. 1615, l. 1625 – E ⌑ Páez Rios III; Ráfols III.

Vilar, *José,* painter, f. 1878 – E ⌑ Cien años XI.

Vilar, *Josep,* silversmith, f. 1728, l. 1729 – E ⌑ Ráfols III.

Vilar, *Juan Baptista* (Páez Rios III) → **Vilar,** *Joan Baptista*

Vilar, *Lluc,* silversmith, f. 1501 – E ⌑ Ráfols III.

Vilar, *Manoel Gomes,* stonemason, f. 16.1.1740 – BR ⌑ Martins II.

Vilar, *Manuel* (DA XXXII; EAAm III; ThB XXXIV) → **Vilar Roca,** *Manuel*

Vilar, *Maria Irene,* sculptor, painter, master draughtsman, * 1928 Matosinhos – P ⌑ Pamplona V; Tannock.

Vilar, *Mariana Urbano de Castro Kuchembuck,* painter, f. before 1904 – P ⌑ Tannock.

Vilar, *Miguel,* porcelain painter, f. 1728, l. 1743 – E ⌑ ThB XXXIV.

Vilar, *Narcís,* silversmith, f. 1501 – E ⌑ Ráfols III.

Vilar, *Nicolau,* smith, f. 1430 – E ⌑ Ráfols III.

Vilar, *Onofre (1653),* silversmith, f. 1653 – E ⌑ Ráfols III.

Vilar, *Onofre (1729),* silversmith, f. 1729 – E ⌑ Ráfols III.

Vilar, *Pere (1300),* silversmith, f. about 1300 – E, F ⌑ Ráfols III.

Vilar, *Pere (1590),* silversmith, f. 1590 – E ⌑ Ráfols III.

Vilar, *Rafael,* silversmith, f. 1603 – E ⌑ Ráfols III.

Vilar, *Tomás de Sousa,* painter, f. 11.5.1727 – P ⌑ Pamplona V.

Vilar Ballester, *Onofre,* silversmith, f. 1761 – E ⊡ Ráfols III.
Vilar Carbonell, *Joan,* wood sculptor, f. 1776, l. 1779 – E ⊡ Ráfols III.
Vilar Roca, *Manuel* (Vilar, Manuel), sculptor, * 15.11.1812 Barcelona, † 23.11.1860 or 25.11.1860 Mexiko-Stadt – E, MEX ⊡ DA XXXII; EAAm III; Ráfols III; ThB XXXIV.
Vilar Torres, *José* (Aldana Fernández; Cien años XI) → **Vilar y Torres,** *José*
Vilar y Torres, *José* (Vilar Torres, José), landscape painter, * 25.10.1828 Valencia, † 17.3.1904 Valencia – E ⊡ Aldana Fernández; Cien años XI; ThB XXXIV.
Vilaragó, *J.,* silversmith, f. 1638 – E ⊡ Ráfols III.
Vilardebó, *Gaietà,* instrument maker, f. 1849, l. 1886 – E ⊡ Ráfols III.
Vilardebó, *Josep,* sculptor, f. 1887 – E ⊡ Ráfols III.
Vilardebó, *Montserrat,* painter, * Barcelona, f. 1978 – E ⊡ Calvo Serraller.
Vilardebó Cirach, *Guifré,* landscape painter, * 1912 Barcelona – E ⊡ Ráfols III.
Vilardell, *Antoni,* silversmith, f. 1414 – E ⊡ Ráfols III.
Vilardell, *E.,* landscape painter, f. 1885 – E ⊡ Cien años XI; Ráfols III.
Vilardell, *Francesc* (Ráfols III, 1954) → **Vilardell,** *Francisco*
Vilardell, *Francisco* (Vilardell, Francesc), goldsmith, f. 1383, l. 1400 – E ⊡ Ráfols III; ThB XXXIV.
Vilardell, *Jaume,* turner, f. 1692 – E ⊡ Ráfols III.
Vilardell, *Joan,* cannon founder, f. 1802, l. 1824 – E ⊡ Ráfols III.
Vilardell, *Magi,* painter, f. 1901 – E ⊡ Ráfols III.
Vilardell, *Pere de* (Ráfols III, 1954) → **Pere de Vilardell**
Vilardell, *Pere* (Vilardell, Pere (1813)), cannon founder, f. 1813, l. 1816 – E ⊡ Ráfols III.
Vilardell Arpa, *Assumpta,* lace maker, embroiderer, f. 1892 – E ⊡ Ráfols III.
Vilareal, *Antonio,* calligrapher, f. 1557 – E ⊡ ThB XXXIV.
Vilares, *Décio Rodrigues,* painter, sculptor, * 1.12.1851 Rio de Janeiro, † 29.6.1931 Rio de Janeiro – BR ⊡ EAAm III.
Vilaret, *Joan,* architect, f. 1645 – E ⊡ Ráfols III.
Vilarinho, *Manuel,* painter, * 1953 Lissabon – P ⊡ Pamplona V.
Vilariño, *Manuel,* photographer, f. 1951 – E ⊡ ArchAKL.
Vilaró, *Josep,* silversmith, f. about 1657 – E ⊡ Ráfols III.
Vilaró, *Pascual* (Cien años XI) → **Vilaró,** *Pasqual*
Vilaró, *Pasqual* (Vilaró, Pascual), painter, f. 1826, l. 1850 – E ⊡ Cien años XI; Ráfols III.
Vilaró Calvó, *Jaime* (Cien años XI) → **Vilaró Calvó,** *Jaume*
Vilaró Calvó, *Jaume* (Vilaró Calvó, Jaime), decorative painter, * 1846 Berga (Barcelona), l. before 1900 – E ⊡ Cien años XI; Ráfols III.
Vilaró Llach, *Joan,* landscape painter, * 1918 San Hipólito de Voltegrá – E ⊡ Ráfols III.
Vilarrasa, *Francesc* (Vilarrasa, Francisco), painter, * 27.5.1827 Camprodon (Gerona), l. 1858 – E ⊡ Cien años XI; Ráfols III.

Vilarrasa, *Francisco* (Cien años XI) → **Vilarrasa,** *Francesc*
Vilarrasá, *Ignacio* (Cien años XI) → **Vilarrasa,** *Ignasi*
Vilarrasa, *Ignasi* (Vilarrasá, Ignacio), caricaturist, f. 1901, † 1922 Barcelona – E ⊡ Cien años XI; Ráfols III.
Vilarrasa, *Jaume,* silversmith, f. 1663, l. 1664 – E ⊡ Ráfols III.
Vilarreal, *Mossèn Antoni,* calligrapher, f. 1557 – E ⊡ Ráfols III.
Vilarrubia, *Josep,* silversmith, f. 1689, l. 1729 – E ⊡ Ráfols III.
Vilarrubias Perarnau, *Maria Teresa,* landscape painter, flower painter, * 1912 Santiago de Chile – E, RCH ⊡ Ráfols III.
Vilarrubias Ros, *Joan,* painter, master draughtsman, f. 1947 – E ⊡ Ráfols III.
Vilarrubias Valls, *Vicenç,* sculptor, f. 1911 – E ⊡ Ráfols III.
Vilars dehoncort → **Villard de Honnecourt**
Vilars de Honecort → **Villard de Honnecourt**
Vilars de Honnecourt → **Villard de Honnecourt**
Vilarubi, *Miquel,* silversmith, f. 1699 – E ⊡ Ráfols III.
Vilas Boas, *Domingos Lopes,* artist, f. 1752, l. 1761 – BR ⊡ Martins II.
Vilas-Boas, *Fernando Perfeito de Magalhães* (Tannock) → **Perfeito de Magalhães**
Vilas-Boas, *Manuel,* painter, f. 1701 – P ⊡ Pamplona V.
Vilas-Boas, *Paulo,* landscape painter, master draughtsman, watercolourist, * 1940 Barcelona – E, P ⊡ Pamplona V; Tannock.
Vilas Boas, *Valério Fernandes,* stonemason, f. 17.9.1787 – BR ⊡ Martins II.
Vilás Fernández, *Darío,* painter, graphic artist, decorator, * 1879 or 1880 Barcelona, † 1950 Barcelona – E ⊡ Cien años XI; Páez Rios III.
Vilas Fernandez, *Darius,* graphic artist, decorative painter, * 1880 Barcelona, † 1950 – E, I ⊡ Ráfols III.
Vilás Fernández, *Joan* (Vilás Fernández, Juan), painter, sculptor, * 1892 Barcelona, † 1920 Barcelona – E ⊡ Cien años XI; Ráfols III.
Vilás Fernández, *Juan* (Cien años XI) → **Vilás Fernández,** *Joan*
Vilaseca, painter, f. 1860 – E, RA ⊡ Cien años XI.
Vilaseca Tock, *Enrique* (Cien años XI) → **Valesca Tock,** *Enric*
Vilaser, *Antoni,* artist, printmaker (?), f. 1702 – E ⊡ Ráfols III.
Vilasoa, *Juan de,* stonemason, f. 26.11.1589 – E ⊡ Pérez Costanti; ThB XXXIV.
Vilasolar, *Guillermo,* stonemason, f. 1451 – E ⊡ ThB XXXIV.
Vilassís, *Salvador,* cabinetmaker, f. 1498 – E ⊡ Ráfols III.
Vilassís Fernández, *Francesc,* landscape painter, f. 1948 – E ⊡ Ráfols III.
Vilatarsana, *Jacint,* silversmith, f. 1695 – E ⊡ Ráfols III.
Vilató, *J.* → **Fin,** *Josep*
Vilato, *Javier* (Blas; Calvo Serraller) → **Vilato Ruiz,** *Xavier*
Vilató, *Josep* → **Fin,** *Josep*
Vilato, *Xavier* (Vollmer V) → **Vilato Ruiz,** *Xavier*
Vilató i Ruiz → **Fin,** *Josep*

Vilato Ruiz, *Javier* (Páez Rios III) → **Vilato Ruiz,** *Xavier*
Vilato Ruiz, *José* (Ráfols III, 1954) → **Fin,** *Josep*
Vilato Ruiz, *Xavier* (Vilato Ruiz, Javier; Vilato, Javier; Vilato, Xavier), painter, graphic artist, * 1921 Barcelona – E ⊡ Blas; Calvo Serraller; Páez Rios III; Ráfols III; Vollmer V.
Vilatobá, *Joan* (DA XXXII) → **Vilatoba Fíguls,** *Joan*
Vilatoba Fíguls, *Joan* (Vilatoba Fíguls, Juan; Vilatobá, Joan), painter, photographer, * 1878 Sabadell, † 1954 Sabadell – E ⊡ Cien años XI; DA XXXII; Ráfols III.
Vilatoba Fíguls, *Juan* (Cien años XI) → **Vilatoba Fíguls,** *Joan*
Vilatoba Fíguls, *Marius,* painter, * 1907 Sabadell – E ⊡ Ráfols III.
Vilatoses, *Cristófer de,* wood sculptor, f. 1516 – E ⊡ Ráfols III.
Vilāyat, miniature painter, f. 1601 – IND ⊡ ArchAKL.
Vilbart, *Bruyn,* painter, f. 1445, l. 1454 – D ⊡ Merlo; ThB XXXIV.
Vilbault, *Jacques* → **Wilbault,** *Jacques*
Vilbrantaite, *Alida Jono* (Vilbrantajte, Alida Ionovna), painter, gobelin knitter, designer, * 16.12.1909 Gegiedžai – LT ⊡ ChudSSSR II.
Vilbrantajte, *Alida Ionovna* (ChudSSSR II) → **Vilbrantaite,** *Alida Jono*
Vilca, *Antonio,* painter, f. 1778 – PE ⊡ EAAm III.
Vilcahuaca, *Pedro,* silversmith, f. 1586 – PE ⊡ EAAm III.
Vilcan, *Polikarp Iochimovič,* ceramist, * 24.1.1894 Durbe, † 8.5.1969 Durbe – LV ⊡ ChudSSSR II.
Vilcāns, *Polikarps* → **Vilcan,** *Polikarp Iochimovič*
Vilcarima, *Martín,* silversmith, f. 1586 – PE ⊡ EAAm III.
Vilches, *Cristóbal de,* stonemason, f. 1609 – E ⊡ ThB XXXIV.
Vilches, *Francisco,* silversmith, * Córdoba, f. 29.6.1735 – E ⊡ Ramirez de Arellano; ThB XXXIV.
Vilches, *José,* sculptor, * 1810 Malaga, † 1890 – E, I ⊡ ThB XXXIV.
Vílchez, *José de* → **Vilches,** *José*
Vilcin', *Vilis Petrovič,* wood carver, * 1905 Marsnenskoe (?), † 2.8.1961 Strenči – LV ⊡ ChudSSSR II.
Vilciņš, *Vilis* → **Vilcin',** *Vilis Petrovič*
Vil'činski, *Petr Trofimovič* (ChudSSSR II) → **Vil'čyns'kyj,** *Petro Trochymovyč*
Vil'činskij, *Roman* (ChudSSSR II) → **Wilczyński,** *Roman*
Vilcot → **Wilgot**
Vil'čyns'kyj, *Petro Trochymovyč* (Vil'činski, Petr Trofimovič), sculptor, * 1.9.1906 Khodorov – UA ⊡ ChudSSSR II.
Vildé, *Claire,* portrait painter, miniature painter, f. before 1842, † 1875 – F ⊡ Schidlof Frankreich; ThB XXXIV.
Vil'de, *Rudol'f Fedorovič* (ChudSSSR II) → **Vil'de,** *Rudolf Fedorovič*
Vil'de, *Rudolf Fedorovič* (Vil'de, Rudolf Fedorovich; Wilde von Wildemann, Rudolf Alexander), ceramist, designer, furniture designer, * 1867 or 10.11.1868 Karkeln (Kurland), † 1937 – RUS, LV ⊡ ChudSSSR II; Hagen; Milner.
Vil'de, *Rudolf Fedorovič* (Milner) → **Vil'de,** *Rudolf Fedorovič*
Vil'de-fon-Vil'deman, *Rudol'f Fedorovič* → **Vil'de,** *Rudolf Fedorovič*

Vilder, *Alexander de,* painter, * 2.12.1937 Beverwijk (Noord-Holland) – NL ▭ Scheen II (Nachtr.).

Vildes, *Francisco,* mason, f. about 1770 – RCH ▭ Pereira Salas.

Vildieu, *Auguste-Henri* (Delaire) → **Vildieu,** *Henri*

Vildieu, *Henri* (Vildieu, Auguste-Henri), architect, * 1847 Paris, l. before 1940 – VN, F ▭ Delaire; ThB XXXIV.

Vildner, *Mária* → **Glatz,** *Mária*

Vildosola, *Concepción,* painter, * 1885 Havanna, l. 1940 – C ▭ EAAm III.

Vil'džjunas, *Vladas Kazio* (ChudSSSR II) → **Vildžunas,** *Vladas Kazio*

Vildžunas, *Vladas Kazio* (Vil'džjunas, Vladas Kazio), sculptor, * 20.12.1932 Dabušjaj – LT ▭ ChudSSSR II.

Vile, *Thomas,* carpenter, † 1472 – GB ▭ Harvey.

Vile, *William,* cabinetmaker, * about 1700 Somerset (?), † 22.8.1767 London – GB ▭ DA XXXII; ThB XXXIV.

Vil'e de Lil'-Adan, *Ėmilij Samojlovič* (ChudSSSR II) → **Villiers de l'Isle-Adam,** *Émile*

Vil'e de Lil'-Adan, *Ėmilij Stepanovič* → **Villiers de l'Isle-Adam,** *Émile*

Vileers, *Jasper* → **Villeers,** *Jasper*

Vilela, *Francisco dos Santos,* watercolourist, stage set designer, * Teixoso, f. before 1945, † 1974 Covilhã – P ▭ Tannock.

Vilela, *José,* carpenter, f. 17.5.1747 – BR ▭ Martins II.

Vilela, *José Correia,* painter, master draughtsman, * Angola, f. before 1955, l. 1970 – P ▭ Tannock.

Vilela, *Juan Antonio de,* silversmith, f. 1667 – PE ▭ EAAm III; Vargas Ugarte.

Vilela, *Nicolau,* sculptor, f. 1770 – P ▭ Pamplona V.

Vilela, *Niva de Andrade Reis* → **Niva**

Vilella, *Cristóbal,* painter, master draughtsman, * 6.8.1742 Palma de Mallorca, † 2.1.1803 Palma de Mallorca – E ▭ ThB XXXIV.

Vilella, *Jaume,* sculptor, f. 1382 – E ▭ Ráfols III.

Vilella, *Joan,* painter, silversmith, f. 1397 – E ▭ Ráfols III.

Vilella, *Josep,* silversmith, f. 1644 – E ▭ Ráfols III.

Vilella, *Mossèn Miquel,* painter, sculptor, f. 1581, † 1609 Manresa – E ▭ Ráfols III.

Vilella, *Pere,* smith, f. 1601 – E ▭ Ráfols III.

Vilella, *Pura* (EAAm III) → **Vilella Polls,** *Pura*

Vilella Polls, *Pura* (Vilella, Pura), painter, * 1924 Barcelona – RA, E ▭ EAAm III; Ráfols III.

Vilellas, painter, f. 1776 – E ▭ Ráfols III.

Vilém, architect, f. 1333, l. 1338 – CZ ▭ Toman II.

Vilenius, *Voldemar* (Nordström) → **Wilenius,** *Waldemar*

Vilenius, *Waldemar* → **Wilenius,** *Waldemar*

Vilenskij, *Konstantin Romanov,* painter, f. 1685, l. 1687 – RUS ▭ ChudSSSR II.

Vilenskij, *Zinovij Moiseevič* (Vilensky, Zinovy Moiseevich; Wilenskij, Sinowij Moissejewitsch), sculptor, * 15.10.1899 Korjukovka (Gouv. Černigov), † 1944 Moskau – UA, RUS ▭ ChudSSSR II; Kat. Moskau II; Milner; Vollmer VI.

Vilensky, *Zalman Moiseevich* → **Vilenskij,** *Zinovij Moiseevič*

Vilensky, *Zinovy Moiseevich* (Milner) → **Vilenskij,** *Zinovij Moiseevič*

Viles, *Alfred E. B.,* porcelain painter, f. 1887 – GB ▭ Neuwirth II.

Viles, *Federico,* master draughtsman, painter, graphic artist, stage set designer, * 1942 St-Etienne (Loire) – ROU, F ▭ EAAm III; PlástUrug II.

Vilet, *J.,* architect, f. 1763, l. 1771 – GB ▭ Colvin.

Vilett, *J.* → **Vilet,** *J.*

Vilette, clockmaker, f. 1707 – F ▭ Audin/Vial II.

Vilette, *Antoine,* cabinetmaker, f. 1588, l. 1597 – F ▭ Audin/Vial II.

Vilette, *N. de la,* miniature painter, * about 1690 Frankreich, † 1775 Den Haag – NL, F ▭ Schidlof Frankreich.

Vilette, *Pierre,* goldsmith, f. 1730 – F ▭ Audin/Vial II.

Vil'gelm, book illustrator, lithographer, f. 1850 – RUS, D ▭ ChudSSSR II.

Vilgrater, *Joseph,* gunmaker, f. 1701 – SK ▭ ThB XXXIV.

Vilhan, *Vojtech,* architect, * 1926 – SK ▭ ArchAKL.

Vilhar, *Mario L.,* painter, sculptor, * 29.6.1925 Postojna – SLO ▭ List.

Vilhelm, *Károly,* painter, * 1943 Arad – RO, H ▭ MagyFestAdat.

Vilhelmina Fredrika Alexandra Anna Louise → **Lovisa** (Schweden, Königin)

Vilhelmina Fredrika Alexandra Anna Lovisa → **Lovisa** (Schweden, Königin)

Vilhelmsen, *Vilhelm,* goldsmith, silversmith, f. 1701, l. 1711 – DK ▭ Bøje I.

Vilhena, *Abel,* watercolourist, * 1900 Porto – P ▭ Tannock.

Vilhena, *Maria Luíza* → **Soares,** *Maria Luíza Vilhena*

Vilhet, *Joseph-Virgile,* goldsmith, f. 1746, † 1780 – F ▭ Mabille.

Vilhete, painter, * 1894 Vila de Sant' Ana (São Tomé), l. 1982 – P ▭ Pamplona V.

Vilhete, *Pascoal de Sousa e Almeida Viegas Lopes* → **Vilhete**

Vilhunen, *Risto* → **Vilhunen,** *Risto Vilho Olavi*

Vilhunen, *Risto Vilho Olavi,* painter, graphic artist, sculptor, * 28.10.1945 Kuopio – SF ▭ Kuvataiteilijat.

Viliberti, *Giovanni* → **Bilivert,** *Giovanni*

Vilić, goldsmith, f. 1761 – BiH ▭ Mazalić.

Vilidnizky, *Renée,* painter, * 1920 Tucumán – RA ▭ EAAm III.

Viligiardi, *Arturo,* sculptor, architect, fresco painter, * 27.7.1869 Siena, † 2.10.1936 or 22.10.1936 Siena or Alessandria – I ▭ Comanducci V; DEB XI; Panzetta; ThB XXXIV; Vollmer V.

Vilím, *Jan,* woodcutter, * 11.5.1856 Horní Studenec, † 31.7.1923 Prag – CZ ▭ Toman II.

Vilimas, *Liudas,* woodcutter, * 1912 – LT ▭ Vollmer V.

Vilimek, *Jan (1860)* (Vilimek, Johann), portrait painter, master draughtsman, * 1.1.1860 Senftenberg, † 25.3.1938 or 4.1938 – D, A ▭ Fuchs Maler 19.Jh. Erg.-Bd II; ThB XXXIV; Toman II.

Vilimek, *Johann* (Fuchs Maler 19.Jh. Erg.-Bd II) → **Vilimek,** *Jan (1860)*

Vilimov, *Jurij,* goldsmith, f. 1678, l. 1692 – RUS ▭ ChudSSSR II.

Vilimskij, *Konstantin Romanov* → **Vilenskij,** *Konstantin Romanov*

Vilin, *Henri,* painter, * Paris, f. 14.7.1880 – F ▭ ThB XXXIV.

Vilin, *Pierre-Augustin,* architect, * 1793 Paris, l. after 1812 – F ▭ Delaire.

Vil'jams, *Petr Vladimirovič* (Vil'yams, Petr Vladimirovich; Vil'yams, Pyotr Vladimirovich), painter, stage set designer, * 30.4.1902 Moskau, † 1.12.1947 Moskau – RUS ▭ ChudSSSR II; DA XXXII; Milner.

Viljumajnis, *Julij Janovič* (ChudSSSR II) → **Viļumainis,** *Jūlijs*

Vilk, *Ėval'd Rudol'fovič* (ChudSSSR II) → **Vilks,** *Evalds*

Vilk, *Girt Andreevič* (ChudSSSR II; KChE II) → **Vilks,** *Girts*

Vilka, *Jan,* painter, * 5.4.1872 Zámrský (?), l. 1903 – CZ ▭ Toman II.

Vil'ke, *F.,* book illustrator, master draughtsman, f. 1831, l. 1833 – RUS ▭ ChudSSSR II.

Vilkin, *Arnol'd Tenisovič* (ChudSSSR II) → **Vilkins,** *Arnolds*

Vilkins, *Arnolds* (Vilkin, Arnol'd Tenisovič), monumental artist, decorator, * 24.7.1904 Riga – LV ▭ ChudSSSR II.

Vilkov, *Michail Ivanovič* (ChudSSSR II) → **Vylkov,** *Mychajlo Ívanovyč*

Vilkovir, *Ira Efimovna* (Wilkowir, Ira Jefimowna), painter, * 11.12.1913 Moskau – RUS ▭ ChudSSSR II; Vollmer VI.

Vil'koviskaja, *Vera Ėmmanuilovna* (Vil'koviskaya, Vera Emmanuilovna), painter, graphic artist, * 7.2.1890 Kazan', † 1944 – RUS ▭ ChudSSSR II; Milner.

Vil'koviskaya, *Vera Emmanuilovna* (Milner) → **Vil'koviskaja,** *Vera Ėmmanuilovna*

Vilks, *Evalds* (Vilk, Ėval'd Rudol'fovič), graphic artist, * 30.1.1928 Annas – LV ▭ ChudSSSR II.

Vilks, *Girts* (Vilk, Girt Andreevič), stage set designer, monumental artist, decorator, architect, graphic artist, painter, * 19.12.1908 or 1.1.1909 Durbe – LV ▭ ChudSSSR II; KChE II.

Vill, *Johann* → **Will,** *Johann* (1723)

Villa, *Aldo,* painter, * 1939 – F, I ▭ Bénézit.

Villa, *Aleardo,* painter, * 12.2.1865 Mailand, † 31.12.1906 Mailand – I ▭ Comanducci V; DEB XI; ThB XXXIV.

Villa, *Andrea,* painter, * Mailand, f. 1601 – I ▭ DEB XI; ThB XXXIV.

Villa, *Antonio de (1655),* stonemason, * Hazas de Cesto, f. 1.3.1655 – E ▭ González Echegaray.

Villa, *Antonio de (1671),* building craftsman, f. 1671 – E ▭ González Echegaray.

Villa, *Antonio (1751),* painter, f. 1751 – I ▭ ThB XXXIV.

Villa, *Antonio (1883),* painter, master draughtsman, * 17.2.1883 San Zenone Po, † 29.9.1962 – I ▭ Comanducci V.

Villa, *Bernat,* sculptor, f. 1680 – E ▭ Ráfols III.

Villa, *Carlo,* painter, * Mailand, f. 1665 – I ▭ DEB XI; ThB XXXIV.

Villa, *Dante,* sculptor, painter, * 1919 Calco (Como), † 1991 Genua – I ▭ Beringheli.

Villa, *Diego de,* building craftsman, f. 1560, l. 21.1.1609 – E ▭ González Echegaray.

Villa, *Diego Francisco de* (Villa Diego, Francisco de), illuminator, f. 1520 – E ▭ Bradley III.

Villa, *Edoardo,* sculptor, * 31.5.1915 Bergamo – ZA, I ▭ DA XXXII.

Villa, *Émile,* animal painter, caricaturist, * 1836 Montpellier, † 1859 (?) – F ▭ Schurr II.

Villa, *Ercole,* sculptor, * 10.1.1827 or 16.1.1827 Mailand, † 3.3.1909 Vercelli – I ▭ Panzetta; ThB XXXIV.

Villa, *Esteban,* bell founder, f. 1735 – PE ▭ Vargas Ugarte.

Villa, *Fabio,* painter, f. 1801 – I ▭ Comanducci V; ThB XXXIV.

Villa, *Federico Gaetano,* sculptor, * 1837 Rom, † 1907 Schianno (Como) – I ▭ Panzetta; ThB XXXIV.

Villa, *Francesco (1636),* architectural painter, * Mailand (?), f. 1636, l. 1639 – I ▭ Schede Vesme III.

Villa, *Francesco (1661)* (Villa, Francesco), ornamental painter, * 5.4.1661, l. 24.5.1661 – I ▭ DEB XI; Schede Vesme III; ThB XXXIV.

Villa, *Francisco de (1622),* building craftsman, f. 8.5.1622 – E ▭ González Echegaray.

Villa, *Francisco de (1642)* (Villa, Francisco de), artisan, f. 1642 – E ▭ González Echegaray.

Villa, *Gabriele,* painter, f. 1280, l. 1315 – I ▭ ThB XXXIV.

Villa, *Georges,* portrait painter, illustrator, graphic artist, * 24.1.1883 Montmédy, l. before 1961 – F ▭ Bénézit; Edouard-Joseph III; Schurr V; ThB XXXIV; Vollmer V.

Villa, *Giacomo Filippo,* faience maker, f. 1751 – I ▭ ThB XXXIV.

Villa, *Giambattista* (Villa, Giovanni Battista (1824)), painter, * 1824 Genua, † 14.3.1900 Genua – I ▭ Beringheli; Comanducci V.

Villa, *Giovanni da,* landscape painter, * Brüssel (?), † 1562 Sabbioneta – I ▭ ThB XXXIV.

Villa, *Giovanni Battista (1824)* (Comanducci V) → **Villa,** *Giambattista*

Villa, *Giovanni Battista (1832),* sculptor, master draughtsman, lithographer, * 1832 Genua, † 3.9.1899 Genua – I ▭ Beringheli; Comanducci V; Panzetta; Servolini; ThB XXXIV.

Villa, *Guillermo,* painter, f. 1881 – E ▭ Blas.

Villa, *Hernando Gonzallo,* illustrator, fresco painter, * 1.10.1881 Los Angeles (California), † 7.5.1952 Los Angeles (California) – USA ▭ Falk; Hughes; Samuels.

Villa, *Ignacio Benito de,* painter, * 1733, l. 1758 – E ▭ ThB XXXIV.

Villa, *Ignazio,* sculptor, painter, architect, * 1813 Mailand, † 2.4.1895 Rom – I ▭ Panzetta; ThB XXXIV.

Villa, *Jaime,* painter, master draughtsman, * 1931 Baños (Tungurahua) – EC ▭ Flores.

Villa, *Josefa,* painter, f. 1951 – E ▭ Ráfols III.

Villa, *Juan de (1547),* building craftsman, f. 1547, l. 1555 – E ▭ González Echegaray.

Villa, *Juan de (1583),* building craftsman, f. 1583, l. 21.1.1609 – E ▭ González Echegaray.

Villa, *Juan de (1591),* building craftsman, f. 1591 – E ▭ González Echegaray.

Villa, *Juan de (1636),* stonemason (?), f. 1636 – E ▭ González Echegaray.

Villa, *Louis Emile,* animal painter, * 25.4.1836 Montpellier, l. 1882 – F ▭ ThB XXXIV.

Villa, *Martín de,* building craftsman, f. 10.3.1653 – E ▭ González Echegaray.

Villa, *Mateo de,* building craftsman, f. 1723 – E ▭ González Echegaray.

Villa, *Miguel* (Blas; Vollmer V) → **Villà i Bassols,** *Miquel*

Villa, *Pedro de,* building craftsman, f. 1619 – E ▭ González Echegaray.

Villa, *Ramón,* painter, sculptor, * 1949 León – E ▭ Calvo Serraller.

Villa, *Rino,* painter, * 1904 Mesola – I ▭ PittItalNovec/1 II.

Villa, *Salvador,* architect, f. 1746, l. 1764 – PE ▭ Vargas Ugarte.

Villa, *Saúl,* etcher, * 1955 Mexiko-Stadt – MEX ▭ ArchAKL.

Villa, *Umberto,* painter, master draughtsman, * 1864 or 1865 Genua, † 23.9.1927 Genua – I ▭ Beringheli; Comanducci V.

Villa, *Valentino,* architect, * Crosano, f. 1751 – I ▭ ThB XXXIV.

Villa Bassols, *Andreu,* caricaturist, f. 1901 – E, RA ▭ Ráfols III.

Villa Bassols, *Guillem,* landscape painter, * 1917 Bogotá – E ▭ Ráfols III.

Villá Bassols, *Miguel* (Cien años XI) → **Villà i Bassols,** *Miquel*

Villa Bassols, *Miquel* (Ráfols III, 1954) → **Villà i Bassols,** *Miquel*

Villà i Bassols, *Miquel* (Villa, Miguel; Villá Bassols, Miguel; Villa Bassols, Miquel), painter, * 1901 or 1905 Barcelona, † 1988 Masnou – E, RA ▭ Blas; Cien años XI; Ráfols III; Vollmer V.

Villa de Beranga, *Pedro de,* building craftsman, * Ballesteros, f. 21.10.1634 – E ▭ González Echegaray.

Villa Camporredondo, *Mateo,* building craftsman, * Orejo, f. 7.5.1686 – E ▭ González Echegaray.

Villa Diego, *Francisco de* (Bradley III) → **Villa,** *Diego Francisco de*

Villa Galimberti, *Anita,* painter, * 22.2.1908 Sesto San Giovanni – I ▭ Comanducci V.

Villa Gallego, *Arturo de la,* architect, f. 1886 – E ▭ Ráfols III.

Villa Marquès, *Pere,* painter, f. 1937 – E ▭ Ráfols III.

Villa Moncallan, *Pedro de,* building craftsman, f. 1675, l. 1696 – E ▭ González Echegaray.

Villa Nova e Sequeira, *Thomaz de,* military engineer, f. 2.12.1769, l. 24.1.1794 – P ▭ Sousa Viterbo III.

Villa-Pernice, *Rachele,* watercolourist, flower painter, * 1836 Mailand, † 26.11.1919 Mailand – I ▭ Comanducci V; ThB XXXIV.

Villa Real, *Manuel Fernandes de,* military architect, f. 1649 – P ▭ Sousa Viterbo III.

Villa Rufas, *Francisco A.* → **Vila Rufas,** *Francisco*

Villaamil, *A. G.,* engraver – E ▭ Páez Rios III.

Villaamil, *C.,* lithographer – E ▭ Páez Rios III.

Villaamil, *Leopoldo,* painter, f. 1864, l. 1886 – E ▭ Cien años XI; ThB XXXIV.

Villabrille, *Juan Alonso* → **Abril,** *Juan Alonso* (1707)

Villabrille y Ron, *Juan Alfonso* (Villabrille y Ron, Juan Alonso), wood sculptor, carver, * 1663 Argul (Asturien), † after 1728 Madrid – E ▭ DA XXXII; ThB XXXIV.

Villabrille y Ron, *Juan Alonso* → **Abril,** *Juan Alonso* (1707)

Villabrille y Ron, *Juan Alonso* (DA XXXII) → **Villabrille y Ron,** *Juan Alfonso*

Villacampa Garcia, *Roberto,* painter, * 17.4.1907 Havanna – C ▭ EAAm III.

Villacastín, *Fray Antonio de* (Villacastín, Antonio de (Fray)), tiler, architect, * 1512, † 1607 – E ▭ ThB XXXIV.

Villacastín, *Antonio de* (Fray) (ThB XXXIV) → **Villacastín,** *Fray Antonio de*

Villachica, *Francisco,* silversmith, * Lima, f. 1740 – PE ▭ EAAm III.

Villaciervas, *Antonio,* painter, f. 1899 – E ▭ Cien años XI.

Villacis, *Aníbal,* painter, * 1927 Ambato – EC ▭ EAAm III; Flores.

Villacis, *Nicolas de,* painter, * about 1618 Murcia, † 8.4.1694 Murcia – I, CH, E ▭ ThB XXXIV.

Villacorta, *Francisco,* calligrapher, f. 1601 – E ▭ Cotarelo y Mori II.

Villacrés, *César,* portrait painter, * 19.11.1880 Ambato, l. before 1961 – EC ▭ EAAm III; Vollmer V.

Villadsen, *Ane,* figure painter, portrait painter, designer, * 6.7.1877 Møgelvang (Thy), l. before 1961 – DK ▭ Vollmer V.

Villadsen, *Hans,* goldsmith, silversmith, f. 1590, † 1610 – DK ▭ Bøje II.

Villadsen, *Peder,* goldsmith, f. 1600, l. 1622 – DK ▭ Bøje II.

Villaelriego, *Bartolomé,* building craftsman, f. 11.6.1624, l. 1636 – E ▭ González Echegaray.

Villaelriego, *Juan de,* stonemason, f. 1590 – E ▭ González Echegaray.

Villafañe, calligrapher, f. 1587 – E ▭ Cotarelo y Mori II.

Villafañe, *Elba,* painter, graphic artist, * 3.2.1902 or 3.2.1908 Buenos Aires – RA ▭ EAAm III; Merlino.

Villafañe, *Francisco,* sculptor, f. 1607 – E ▭ ThB XXXIV.

Villafañe, *Pablo de,* miniature painter, f. about 1635 – E ▭ Bradley III; ThB XXXIV.

Villafañe, *Ramón Ernesto,* painter, * 6.11.1910 Córdoba (Argentinien) – RA ▭ EAAm III; Merlino.

Villafañe y Quirós, *Antonio* (Cotarelo y Mori II) → **Villafañe y Quiros,** *Antonio Archangel*

Villafañe y Quiros, *Antonio Archangel* (Villafañe y Quirós, Antonio; Quirós, Antonio de (1642)), calligrapher, engraver, * 30.1.1616, † 1642 or 1692 – E ▭ Cotarelo y Mori II; Páez Rios III.

Villafranca, miniature painter, f. 1589 – E ▭ ThB XXXIV.

Villafranca, *Luis de,* architect, f. 1541 – E ▭ ThB XXXIV.

Villafranca, *Pablo de* → **Villafañe,** *Pablo de*

Villafranca y Malagón, *Pedro de* (DA XXXII) → **Villafranca Malagon,** *Pedro de*

Villafranca Malagón, *Pedro* (Páez Rios III) → **Villafranca Malagon,** *Pedro de*

Villafranca Malagon, *Pedro de*
(Villafranca y Malagón, Pedro de;
Villafranca Malagón, Pedro), painter,
copper engraver, * about 1615 Alcolea
de Calatrava, † 27.7.1684 Madrid
– E ⊡ DA XXXII; Páez Rios III;
ThB XXXIV.

Villafuerte Zapata, *Jerónimo*, painter,
f. before 1633 – E ⊡ ThB XXXIV.

Villageliú, *Fray Bonaventura de*, architect,
f. 1701 – GCA ⊡ ThB XXXIV.

Villagier, *Humbert*, embroiderer, f. 1571,
l. 1572 – F ⊡ Audin/Vial II.

Villagier, *Jean*, goldsmith, f. 1556, l. 1567
– F ⊡ Audin/Vial II.

Villagómez y Adrigó, *Manuel*, painter,
sculptor, f. 1746 – RA ⊡ EAAm III;
Merlino.

Villagra, *Egantina* (EAAm III) →
Villagra, *Eglantina de Torres Pena*

Villagra, *Eglantina de Torres Pena*
(Villagra, Egantina), painter, graphic
artist, stage set designer, * 30.6.1914
Buenos Aires – RA ⊡ EAAm III;
Merlino.

Villagrán García, *José*, architect,
* 22.9.1901 Mexiko-Stadt, † 10.6.1982
Mexiko-Stadt – MEX ⊡ DA XXXII;
Vollmer V.

Villagrasa, *Marian*, miniature painter,
f. 1948 – E ⊡ Ráfols III.

Villahermosa, *Pedro Antonio*, painter,
caricaturist, * 1869 Saragossa, † 1945
Madrid – E ⊡ Cien años XI.

Villaigier, *Jean* → **Villagier,** *Jean*

Villain, porcelain painter, f. 1867 – F
⊡ Neuwirth II.

Villain, *Adam*, goldsmith, f. 1426, l. 1431
– F ⊡ Nocq IV.

Villain, *André* → **Drevill**

Villain, *Antoine*, goldsmith, f. 17.12.1613
– F ⊡ Nocq IV.

Villain, *Bernard*, building craftsman,
f. 1487 – F ⊡ ThB XXXIV.

Villain, *Claude-Louis*, goldsmith,
f. 31.7.1726, l. 5.8.1760 – F
⊡ Nocq IV.

Villain, *Edouard* (Villain, Edouard-
Auguste), architect, * 1829 Paris, † 1876
Paris – F ⊡ Delaire; ThB XXXIV.

Villain, *Edouard-Auguste* (Delaire) →
Villain, *Edouard*

Villain, *Eugène*, painter, * 13.4.1821 Paris,
l. 1882 – F ⊡ ThB XXXIV.

Villain, *François le*, lithographer, f. 1824
– F ⊡ ThB XXXIV.

Villain, *François (1670)*, goldsmith,
f. 1670, l. 1715 – F ⊡ Nocq IV.

Villain, *François Alexandre*, architect,
* 1798 Paris, † 1870 or 1884 Paris – F
⊡ Delaire; ThB XXXIV.

Villain, *Guiard*, goldsmith, f. 1342,
l. 1366 – F ⊡ Nocq IV.

Villain, *Guy*, goldsmith, f. 12.8.1547,
l. 22.11.1573 – F ⊡ Nocq IV.

Villain, *Henri*, landscape painter,
* 20.6.1878 Chartres (Eure-et-Loir),
† 26.11.1938 Chartres – F ⊡ Bénézit.

Villain, *Hilaire*, goldsmith, f. 19.5.1671,
l. 1.5.1707 – F ⊡ Nocq IV.

Villain, *Jacques*, goldsmith, f. 22.11.1573
– F ⊡ Nocq IV.

Villain, *Jean (1400)*, carpenter, f. 1400
– F ⊡ Brune.

Villain, *Jean (1436)*, goldsmith, f. 1436
– F ⊡ Nocq IV.

Villain, *Jean (1609)*, goldsmith,
f. 11.12.1609 – F ⊡ Nocq IV.

Villain, *Jean (1670)*, goldsmith,
f. 12.6.1670, l. 22.5.1694 – F
⊡ Nocq IV.

Villain, *Jean-Baptiste*, goldsmith, * 1646
or 1647 Frankreich, l. 28.10.1670 –
CDN ⊡ Karel.

Villain, *Joseph*, sculptor, f. 1757 – CDN
⊡ Karel.

Villain, *Mathurin*, goldsmith, f. 8.7.1666,
l. 12.6.1679 – F ⊡ Nocq IV.

Villain, *Nicolas*, goldsmith, f. 17.12.1613
– F ⊡ Nocq IV.

Villain, *Philippe*, goldsmith, f. 1292 – F
⊡ Nocq IV.

Villain, *Pierre (1373)*, goldsmith, f. 1373
– F ⊡ Nocq IV.

Villain, *Pierre (1692)*, goldsmith,
f. 28.4.1692, l. 1702 – F ⊡ Nocq IV.

Villain, *Pierre (1781)*, goldsmith, f. 1781
– F ⊡ Nocq IV.

Villain-Marais, *Jean Alfred* → **Marais,**
Jean

Villaine, *Henri*, portrait painter, genre
painter, * 25.12.1813 Nantes – F
⊡ ThB XXXIV.

Villaine, *Louis*, frame maker, f. 1682,
l. 1688 – F ⊡ ThB XXXIV.

Villalaz, *Carlos*, portrait painter,
* 26.5.1900 Panamá – PA ⊡ Vollmer V.

Villalba, *Angel*, photographer, f. 1907
– DOM ⊡ EAPD.

Villalba, *Darío*, painter, * 22.2.1939 San
Sebastián – E ⊡ Blas; Calvo Serraller;
ContempArtists; DA XXXII; Madariaga;
Páez Rios III.

Villalba, *Juan*, graphic artist, f. 1839 – E
⊡ Páez Rios III.

Villalba, *Pascual*, engraver, f. 1798,
l. 1824 – F ⊡ Páez Rios III.

Villalba, *Sancho*, painter, f. 1393, l. 1432
– E ⊡ Aldana Fernández; ThB XXXIV.

Villalba, *V.*, painter, * 1925 – E
⊡ Vollmer V.

Villalba Acosta, *Olegario*, painter,
* 5.11.1922 Minas (Lavalleja) – ROU
⊡ PlástUrug II.

Villaldo, *Domenico*, wood carver, f. 1672
– I ⊡ ThB XXXIV.

Villalengua Funes, *Gregorio*, painter,
* 1886 Saragossa, † 1969 Alcañiz – E
⊡ Cien años XI.

Villalobos, *Fray Alonso de* (Villalobos A.
R. C., Fray Alonso de), architect(?),
f. 1660, l. 1663 – PE ⊡ EAAm III;
Vargas Ugarte.

Villalobos, *Cándido*, master draughtsman,
* 1900 – RA ⊡ EAAm III.

Villalobos, *Juan*, stonemason, f. 1459,
l. 1465 – E ⊡ ThB XXXIV.

Villalobos, *Juan de (1687)*, painter,
* 1687, † before 4.7.1724 Puebla –
MEX ⊡ EAAm III; Toussaint.

Villalobos, *Julian de*, painter, f. 1520,
l. 1551 – E ⊡ ThB XXXIV.

Villalobos, *Laureano*, engraver, f. 1725
– E ⊡ Páez Rios III.

Villalobos, *Marco Tulio*, painter, * Cali,
f. 1966 – CO ⊡ Ortega Ricaurte.

Villalobos, *Mariano*, goldsmith, f. 1786
– RCH ⊡ Pereira Salas.

Villalobos A. R. C., *Fray Alonso de*
(Vargas Ugarte) → **Villalobos,** *Fray
Alonso de*

Villalobos Dcíaz, *Miguel*, ceramics
painter, * 1873 Sevilla, l. 1922 – E
⊡ Cien años XI.

Villalón, *Juan de*, embroiderer, f. 1584,
l. 1594 – E ⊡ ThB XXXIV.

Villalonga, *Francisco*, painter, f. 1890 – E
⊡ Cien años XI.

Villalonga, *Joaquin* (Villalonga Desbrull,
Joaquin), painter, * 1789 Palma
de Mallorca – E ⊡ Cien años XI;
ThB XXXIV.

Villalonga, *Pau*, silversmith, f. 1729 – E
⊡ Ráfols III.

Villalonga Casañes, *Ignasi de*, architect,
f. 1912 – E ⊡ Ráfols III.

Villalonga Desbrull, *Joaquin* (Cien años
XI) → **Villalonga,** *Joaquin*

Villalonga Gustá, *Santiago de*, architect,
* 1915 Barcelona – E ⊡ Ráfols III.

Villalonga Olivar, *Gabriel*, painter,
f. 1917 – E ⊡ Cien años XI.

Villalonga Puig, *Margarita*, painter,
f. 1851 – E ⊡ Cien años XI.

Villalpando, *Carlos*, painter, * before
30.8.1680 Mexiko-Stadt – MEX
⊡ Toussaint.

Villalpando, *Cristobal de* (DA XXXII;
EAAm III; Toussaint) → **Villalpando,**
Cristobal

Villalpando, *Cristobal* (Villalpando,
Cristobal de), painter, * 1639 or
1644 or 1645 or 1649 Mexiko-Stadt,
† 20.8.1714 Mexiko-Stadt – MEX
⊡ DA XXXII; EAAm III; ThB XXXIV;
Toussaint.

Villalpando, *Francisco de (1510)*,
architect, sculptor, trellis forger,
* about 1510 Villalpando, † before
2.7.1561 Toledo – E ⊡ DA XXXII;
ThB XXXIV.

Villalpando, *Francisco (1717)*,
painter, f. 1717, l. 1775 – E, GCA
⊡ EAAm III; ThB XXXIV.

Villalpando, *Juan Bautista*, architect,
* 1552 Córdoba, † 1608 Rom – E
⊡ DA XXXII.

Villalta, *Antonio de*, silversmith, f. 1617
– E ⊡ ThB XXXIV.

Villalta, *Pietro*, painter, * 8.1.1818 Zoldo,
† after 1840 Padua – I ⊡ ThB XXXIV.

Villalta Lapayés, *Mariano*,
painter, * 5.7.1928 Madrid – E
⊡ DiccArtAragon.

Villalta Saavedra, *José de*, sculptor,
* 1865 Havanna, l. 1887 – C
⊡ EAAm III.

Villalva, *Jacobo*, painter, f. 1401 – E
⊡ Aldana Fernández.

Villalva, *Juan de*, sculptor, f. 1551 – E
⊡ ThB XXXIV.

Villam le eometer → **William the
Geometer**

Villam le Geometer → **William the
Geometer**

Villamaci, *Luca* (Villamage, Luca),
sculptor, painter, architect, * about
1648 or 1649 or 1651 Messina,
† 1725 Marseille – F, I ⊡ Alauzen;
ThB XXXIV.

Villamage, *Luca* (Alauzen) → **Villamaci,**
Luca

Villamarina, *Carlo (conte)* (Villamarina,
Carlo), painter, * 9.10.1848 Turin,
† 19.3.1880 – I ⊡ Comanducci V;
ThB XXXIV.

Villamayor, *Baltasar de*, goldsmith,
f. 1607, l. 1626 – E ⊡ ThB XXXIV.

Villamena, *Francesco*, painter, master
draughtsman, copper engraver, * 1564
or 1566 Assisi, † 7.7.1624 Rom – I
⊡ DA XXXII; DEB XI; ThB XXXIV.

Villamil, *Gervasio*, calligrapher, f. 1833
– E ⊡ Cotarelo y Mori II.

Villamil, *P.*, painter, f. 1855, l. 1870
– GB ⊡ Johnson II.

Villamil Marraci, *Bernardo* (Cien años
XI) → **Villamil y Marraci,** *Bernardo*

Villamil y Marraci, *Bernardo* (Villamil
Marraci, Bernardo), painter, * Havanna,
f. 1878, l. 1884 – E ⊡ Cien años XI;
ThB XXXIV.

Villamitjana, *Abel,* sculptor, f. 1936 – E
⊐ Ráfols III.
Villamor, *Antonio,* painter, * 1661
Almeyda de Sayago, † 1729 Salamanca
– E ⊐ ThB XXXIV.
Villana, *Antonio de,* sculptor, f. 4.5.1462
– I, E ⊐ Schede Vesme IV.
Villandrando, *Rodrigo de,* portrait painter,
f. 1608, l. 1636 – E ⊐ DA XXXII;
ThB XXXIV.
Villandre, *Charles,* sculptor, f. before
1927, l. before 1961 – F ⊐ Vollmer V.
Villanelli, *Giovanni,* copyist, f. 1458 – I
⊐ Bradley III.
Villani, *Antonio,* painter, * 1939 Neapel
– I ⊐ DizArtItal.
Villani, *Carlo,* painter, f. 1613 – I
⊐ DEB XI; ThB XXXIV.
Villani, *Costantino* (Villani, Konstantin),
painter, * 1751 Mailand, † 7.3.1824
Warschau – I, PL, LT ⊐ ChudSSSR II;
Comanducci V; DEB XI; ThB XXXIV.
Villani, *Dino,* woodcutter, painter, etcher,
* 16.8.1896 or 16.8.1898 Nogara
(Verona), l. 1968 – I ⊐ Comanducci V;
Servolini; Vollmer V.
Villani, *Emmanuel* → **Villanis,** *Emmanuel*
Villani, *Ena,* painter, * 7.4.1937 Neapel
– I ⊐ Comanducci V.
Villani, *Enrico,* painter, graphic
artist, * 8.9.1928 Vercelli – I
⊐ Comanducci V; DEB XI.
Villani, *Gennaro,* marine painter,
landscape painter, * 4.10.1885
Neapel, † 1948 Mailand or Neapel
– I ⊐ Comanducci V; DEB XI;
PittItalNovec/1 II; ThB XXXIV;
Vollmer V.
Villani, *Gustavo,* painter, * 7.2.1897
Zürich, † 22.3.1969 Mailand – I, CH
⊐ Comanducci V.
Villani, *James A.,* painter, f. 1937 – USA
⊐ Falk.
Villani, *Konstantin* (ChudSSSR II) →
Villani, *Costantino*
Villani, *Ph.,* copyist, f. 1353 – I
⊐ Bradley III.
Villani, *Pietro,* figure painter, painter
of nudes, landscape painter, portrait
painter, * 1866 Nocera Inferiore,
† 10.9.1935 or 10.9.1945 Mailand –
I ⊐ Comanducci V; ThB XXXIV;
Vollmer V.
Villani, *Rodolfo,* painter, designer,
* 30.5.1881 Rom, † 20.12.1941 Rom
– I ⊐ Comanducci V; Vollmer V.
Villani, *Simone,* painter, f. 1717 – I
⊐ ThB XXXIV.
Villanis, *Emmanuel,* sculptor, * 1880
Lille, † 1920 – F ⊐ Bénézit;
Kjellberg Bronzes.
Villanis, *Pina,* painter, * 1889, † 1989
Genua – I ⊐ Beringheli.
Villano, *il* → **Missiroli,** *Tommaso*
Villano, *Andrea,* painter, f. 1631 – I
⊐ ThB XXXIV.
Villano, *Gio. Francesco,* painter, * about
1608 (?) Dolceacqua (?), l. 30.4.1638 – I
⊐ Schede Vesme III.
Villano, *Ludovico,* painter, f. 12.10.1680
– I ⊐ ThB XXXIV.
Villano, *Roberto* (Del Villano, Roberto),
painter, * 7.1.1929 Buenos Aires – RA
⊐ EAAm I; Gesualdo/Biglione/Santos.
Villanova, *Antonio,* engraver, f. 1798 – E
⊐ Páez Rios III.
Villanova, *Aurelio,* painter (?),
* 19.10.1923 Sernaglia – I
⊐ Comanducci V.
Villanova, *Juan,* architect, f. 1501 – E
⊐ ThB XXXIV.

Villanova, *Luis,* wood engraver, f. 1800
– E ⊐ Páez Rios III.
Villanova, *Pedro Jeronimo,* calligrapher,
f. 1596 – E ⊐ ThB XXXIV.
Villanova Peris, *Gabriel,* painter, ceramist,
copper engraver, * 1888 Valencia,
l. 1946 – E, F ⊐ Cien años XI;
Ráfols III.
Villant, *Pierre de* (Billant, Pierre
de), embroiderer, painter, * about
1410 Lüttich (?), † about 1476 Aix-
en-Provence – F ⊐ DA XXIV;
ThB XXXIV.
Villanti, *Antonio,* painter, * 18.4.1921
Palermo – I ⊐ Comanducci V.
Villanti, *Nino* → **Villanti,** *Antonio*
Villanueva, *Antonio* (Aldana Fernández) →
Villanueva, *Antonio de*
Villanueva, *Antonio de* (Villanueva,
Antonio), painter, * 30.8.1714
Lorca, † 27.11.1785 Valencia – E
⊐ Aldana Fernández; ThB XXXIV.
Villanueva, *Carlos Raúl,* architect,
* 30.5.1900 Croydon or London,
† 16.8.1975 Caracas – YV
⊐ DA XXXII; DAVV II (Nachtr.);
EAAm III; ELU IV; Vollmer V.
Villanueva, *Didac de,* architect, * 1739,
† 1811 – E ⊐ Ráfols III.
Villanueva, *Diego de,* architect,
* 12.11.1715 Madrid, † 23.5.1774 or
25.5.1774 Madrid – E ⊐ DA XXXII;
ThB XXXIV.
Villanueva, *Eduard,* painter, f. 1946 – E
⊐ Ráfols III.
Villanueva, *Emilio,* engineer, * 28.11.1884
La Paz, † 14.5.1970 La Paz – BOL
⊐ DA XXXII.
Villanueva, *Esteban,* painter, f. 1881,
l. 1892 – RP, E ⊐ Cien años XI.
Villanueva, *Francisco de (1600),* building
craftsman, f. 1600, l. 1602 – E
⊐ González Echegaray.
Villanueva, *Francisco (1816),* silversmith,
f. 1816 – PE ⊐ EAAm III;
Vargas Ugarte.
Villanueva, *J.,* engraver – E
⊐ Páez Rios III.
Villanueva, *Joan de,* printmaker, f. 1569,
l. 1576 – E ⊐ Ráfols III.
Villanueva, *Juan de (1586),* stonemason,
f. 1586 – E ⊐ González Echegaray.
Villanueva, *Juan de (1637),* building
craftsman, f. 7.11.1637 – E
⊐ Pérez Costanti.
Villanueva, *Juan de (1681)* (Villanueva,
Juan de (1)), sculptor, * 5.1.1681
Pola de Siero, † 4.6.1765 Madrid –
E ⊐ ThB XXXIV.
Villanueva, *Juan de (1739)* (Villanueva,
Juan de (2); Villanueva, Juan de),
architect, * 15.9.1739 Madrid,
† 22.8.1811 Madrid – E ⊐ DA XXXII;
ELU IV; ThB XXXIV.
Villanueva, *Juana,* painter, f. 1895 – E
⊐ Cien años XI.
Villanueva, *Leoncio,* master
draughtsman, * 1947 Huacho – PE
⊐ Ugarte Eléspuru.
Villanueva, *Léonor,* painter of nudes, still-
life painter, f. 1926 – EC ⊐ Vollmer V.
Villanueva, *María,* sculptor, f. before 1968
– RCH ⊐ EAAm III.
Villanueva, *Mario Jose,* painter, * 1948
Washington – DOM ⊐ EAPD.
Villanueva, *Marta,* painter, * 1900
Santiago de Chile – RCH ⊐ EAAm III.
Villanueva, *Nicolás de* (Villanueva
H., Nicolás de), stonemason, * 1602
Burgos (?), † 27.8.1648 Huamanga – PE,
E ⊐ EAAm III; Vargas Ugarte.

Villanueva, *Pedro de (1533),* silversmith,
f. 2.3.1533 – E ⊐ Pérez Costanti;
ThB XXXIV.
Villanueva, *Pedro de (1597),* stonemason,
f. 1597 – E ⊐ González Echegaray.
Villanueva, *Sancho,* architect, f. 1498,
l. 1500 – E ⊐ Aldana Fernández.
Villanueva, *Simone,* master draughtsman,
painter, * 1932 Walburg, † 1985
Strasbourg – F ⊐ Bauer/Carpentier VI.
Villanueva y Arias, *Isaac,* painter,
f. 1827, † 1868 – E ⊐ Cien años XI.
Villanueva Barbales, *Juan de* →
Villanueva, *Juan de (1681)*
Villanueva Castillo, *Francesc,* sculptor,
f. 1936 – E ⊐ Ráfols III.
Villanueva H., *Nicolás de* (Vargas Ugarte)
→ **Villanueva,** *Nicolás de*
Villanueva Novoa, *Juan,* painter, * San
Miguel de Cajamarca, f. before 1968
– PE ⊐ EAAm III.
Villanueva Valencia, *Mercedes,* painter,
* 1925 Lima – PE ⊐ Ugarte Eléspuru.
Villanueva, *Lazzaro,* painter, f. before
1669 – I ⊐ ThB XXXIV.
Villapadierna, *Adolfo Padierna de,* painter,
f. 1890, l. 1899 – E ⊐ Cien años XI.
Villaparedes, *Esteban,* painter, * 3.6.1933
Caracas – YV ⊐ DAVV II.
Villaplana, *Albert,* architect, * 1933
Barcelona – E ⊐ DA XXXII.
Villar, *Antoni R. del,* sculptor, f. 1918
– E ⊐ Ráfols III.
Villar, *Benito,* master draughtsman,
* 14.5.1887 Buenos Aires, l. before
1968 – RA ⊐ EAAm III.
Villar, *Cesáreo,* painter, master
draughtsman, f. 1910 – E
⊐ Cien años XI.
Villar, *Francisco,* painter, * 29.3.1872
Asturien, † 16.8.1951 Buenos Aires
– RA, E ⊐ Cien años XI; EAAm III;
Merlino.
Villar, *Gonzalo del* (Del Villar,
Gonzalo), painter, * 10.4.1892 San
Nicolás (Buenos Aires), † 2.10.1922
Mendoza – RA ⊐ EAAm III;
Gesualdo/Biglione/Santos; Merlino.
Villar, *Guillelmo,* sculptor, f. before 1335
– E ⊐ ThB XXXIV.
Villar, *Isabel,* painter, graphic artist,
* 1934 Salamanca – E ⊐ Blas;
Calvo Serraller; Páez Rios III.
Villar, *Joan Baptista* → **Vilar,** *Joan
Baptista*
Villar, *Juan de,* architect, f. 1689 – E
⊐ ThB XXXIV.
Villar, *Lino,* painter, * 1883, † 1939 – C
⊐ EAAm III.
Villar, *Marc,* silversmith, † 1602 – E
⊐ Ráfols III.
Villar, *Pedro,* sculptor, f. 1520, l. 1564
– E ⊐ Ráfols III.
Villar, *Rafael del,* painter, f. 1851 – E
⊐ Cien años XI.
Villar Carmona, *Francesc de P.,* architect,
* 1860 Barcelona, † 1927 Ginebra – E
⊐ Ráfols III.
Villar Lozano, *Francisco de P. del,*
architect, * about 1828 Murcia, † 1903
Barcelona – E ⊐ Ráfols III.
Villar Lozano, *José del,* architect, f. 1890
– E ⊐ Ráfols III.
Villar y Massó, *Vicente,* painter, f. 1887
– E ⊐ Cien años XI.
Villar Mathis, *Jorge,* painter, * 25.8.1921
Turdera (Buenos Aires) – RA
⊐ EAAm III; Merlino.
Villar Sánchez, *José,* painter, f. 1877,
l. 1881 – E ⊐ Cien años XI.

Villar Sierra, *Hernando del* (Del Villar Sierra, Hernando), painter, graphic artist, * 25.2.1944 Santa Marta (Kolumbien) – CO ☞ Ortega Ricaurte.

Villarasa, *François,* painter, * Camperodoca (Catalogne), f. 1842, l. 1855 – F ☞ Audin/Vial II.

Villard, master draughtsman, f. 1871, l. 1872 – F ☞ Audin/Vial II.

Villard, *Antoine (1498),* potter, f. 1498 – F ☞ Audin/Vial II.

Villard, *Antoine (1867)* (Villard, Antoine), landscape painter, * 17.4.1867 Mâcon, † 4.2.1934 Paris – F ☞ Edouard-Joseph III; Edouard-Joseph Suppl.; Schurr III; ThB XXXIV; Vollmer V.

Villard, *Antoine-Marie,* master draughtsman, * 15.8.1820 Lyon, † 21.9.1898 Lyon – F ☞ Audin/Vial II.

Villard, *Jean du* (ThB XXXIV) → **DuVillard,** *Jean*

Villard, *Jean,* master draughtsman, f. 1835 – F ☞ Audin/Vial II.

Villard, *Jean (1944),* painter, designer, collagist, * 10.6.1944 Bienne – CH ☞ KVS; LZSK.

Villard, *Jean-M.,* genre painter, landscape painter, * 1828 Ploaré, † 1899 – F ☞ Delouche.

Villard, *Louis* (Villard, Louis-Félix), fashion designer, portrait painter, flower painter, * 1.2.1872 Arpajon, l. before 1940 – F ☞ Edouard-Joseph III; ThB XXXIV.

Villard, *Louis-Félix* (Edouard-Joseph III) → **Villard,** *Louis*

Villard, *Michel-Albert,* goldsmith, f. 1746, l. 1750 – F ☞ Audin/Vial II.

Villard, *Nicod de,* painter, f. 1453 – CH ☞ ThB XXXIV.

Villard, *Otto de* → **Willars,** *Otto de*

Villard, *Renaud de,* mason, f. 1307, l. 1309 – F ☞ Brune.

Villard de Honecort → **Villard de Honnecourt**

Villard de Honnecourt, architect, * 1186 or 1200 Honnecourt (Schelde) (?), l. 1257 (?) – F ☞ DA XXXII; ELU IV; ThB XXXIV.

Villardefrancos, *Eduardo,* painter, f. 1895 – E ☞ Cien años XI.

Villareal, *Blanca,* painter, f. 1897 – E ☞ Cien años XI.

Villareal, *Juan,* sculptor, f. 1532, l. after 1539 – E ☞ ThB XXXIV.

Villareale, *Valerio,* sculptor, painter, * 1773 or 6.7.1777 Palermo, † 14.9.1854 Palermo – I ☞ Comanducci V; Panzetta; ThB XXXIV.

Villarejo Bermejo, *Fernando,* painter, f. 1897 – E ☞ Cien años XI.

Villarejo Buxareu, *Lluís,* painter, * 1914 Pobla de Segur – E ☞ Ráfols III.

Villarelle, *José,* landscape painter, f. 1880 – E ☞ Cien años XI.

Villares Amor, *Fernando de los,* painter, f. 1879, l. 1899 – E ☞ Cien años XI.

Villaret, *Henri-Simon* → **Villaret,** *Simon*

Villaret, *Simon,* goldsmith, * 2.11.1756 Genf, l. 1783 – CH ☞ Brun III.

Villari, *Giacomo,* rosary maker, f. 30.6.1703 – I ☞ Bulgari I.2.

Villarig del Cacho, *Gregorio,* painter, * 21.5.1940 Valencia – E ☞ DiccArtAragon.

Villarinho, *Christina,* sculptor, f. before 1911 – P ☞ Tannock.

Villarinho, *Luisa* → **Gonçalves,** *Maria Luisa de Sousa Villarinho Pereira*

Villaris, *Jasper* → **Villeers,** *Jasper*

Villarreal, *Didac de* (Ráfols III, 1954) → **Didac,** *Villarreal de*

Villarreal, *Josef de,* architect, f. 1645, l. after 1660 – E ☞ ThB XXXIV.

Villarreal, *Martín de,* architect, f. 1533 – E ☞ ThB XXXIV.

Villarreal, *Miguel de,* sculptor, f. 1512 – E ☞ ThB XXXIV.

Villarrocha Ardisa, *Vicente,* painter, * 11.9.1955 Saragossa – E ☞ DiccArtAragon.

Villarroel, *Ambrosio de,* painter, f. 1770, l. 1780 – PE ☞ EAAm III.

Villarroel, *Francisco,* painter, * Quito, f. 1790, † 1817 Bogotá – CO ☞ EAAm III; Ortega Ricaurte.

Villarroel, *Freddy,* painter, graphic artist, * 1947 Asunción (Paraguay) – YV ☞ DAVV II.

Villarroel, *Melchor de,* calligrapher, f. 1623 – E ☞ Cotarelo y Mori II.

Villarroya, *Emilia,* painter, f. 1885, l. 1902 – E ☞ Cien años XI.

Villarrubia, *Josep,* silversmith, f. 1844 – E ☞ Ráfols III.

Villarrubia Norry, *Manuel* (Villarrubia Norry, Pompilio Manuel), painter, sculptor, * 24.12.1890 Tucumán, l. 1950 – RA ☞ EAAm III; Merlino.

Villarrubia Norry, *Pompilio Manuel* (EAAm III) → **Villarrubia Norry,** *Manuel*

Villars, architectural draughtsman, f. 1819 – USA ☞ Karel.

Villars, *Christian Otto* → **Willars,** *Christian Otto*

Villars, *François,* painter, f. 14.4.1603 – F ☞ Portal; ThB XXXIV.

Villars, *Jacques de,* wood sculptor, f. 1780 – F ☞ ThB XXXIV.

Villars, *Louis de (1475),* goldsmith, f. 20.1.1475 – F ☞ Roudié.

Villars, *Louis (1741),* architect, f. 1741, l. 1757 – F ☞ ThB XXXIV.

Villars, *Otto de* → **Willars,** *Otto de*

Villars, *Otto de,* painter, * 1663, † 3.1.1722 Kopenhagen – DK ☞ ThB XXXIV.

Villars, *Salvator de* → **Vidart,** *Salvator de*

Villarzel, *Claude de,* painter, * 1592 – CH ☞ ThB XXXIV.

Villas Boas, *Custodio José Gomes de,* architect, f. 31.3.1795 – P ☞ Sousa Viterbo III.

Villas Boas, *Guilherme Duarte dos Reis,* engineer, * 18.11.1797 Lissabon, † Porto, l. about 1830 – P ☞ Sousa Viterbo III.

Villas Boas, *Raymundo Xavier Diniz,* military architect, f. 3.11.1821 – P ☞ Sousa Viterbo III.

Villas y Villlareal, *Luis,* painter, f. 1899 – RP, E, P ☞ Cien años XI.

Villasana, *Alfonso de* (Villasana, Alonso de), painter, f. 1595 – MEX ☞ EAAm III; Toussaint.

Villasana, *Alonso de* (EAAm III) → **Villasana,** *Alfonso de*

Villasana, *José Maria,* illustrator, lithographer, * 1848 Veracruz, † 14.2.1904 or 17.2.1904 Mexiko-Stadt or Tacubaya – MEX ☞ DA XXXII; EAAm III.

Villasana, *S. M.,* caricaturist, lithographer, f. 1871 – MEX ☞ EAAm III.

Villasante, *Nemesio,* painter, * 1920 Cuzco – PE ☞ Ugarte Eléspuru.

Villaseca, *Maria Mercês de Almeida Perestrelo de* (Villaseca, Maria Mercês de Almeida Perestrelo de Cruset de), ceramist, painter, master draughtsman, * 1918 Funchal – P ☞ Tannock.

Villaseca, *Maria Mercês de Almeida Perestrelo de Cruset de* (Tannock) → **Villaseca,** *Maria Mercês de Almeida Perestrelo de*

Villaseñor → **López Villaseñor,** *Manuel*

Villaseñor, *Isabel,* fresco painter, graphic artist, * 1910 or 1914 Guadalajara, † 1953 or 1954 – MEX ☞ Vollmer V.

Villaseñor, *Manuel L.* (Blas) → **Villaseñor,** *Manuel López*

Villaseñor, *Manuel López* (Villaseñor, Manuel L.), painter, * 1924 Ciudad Real – E ☞ Blas; Calvo Serraller.

Villaseñor, *Reinaldo,* painter, f. 1959 – RCH ☞ EAAm III; Montecino Montalva.

Villaseñor García, *Enrique,* photographer, * 26.12.1948 – MEX ☞ ArchAKL.

Villaseñor Perez, *Justo,* engraver, f. 1761, l. 1791 – MEX ☞ Páez Rios III.

Villasmil, *Edwin,* painter, cartoonist, graphic designer, * 31.3.1947 Maracaibo (Estado Zulia) – YV ☞ DAVV II.

Villasmil, *Pedro,* painter, * 1885 or 1892 Maracaibo (Estado Zulia), † 30.1.1924 Maracaibo (Estado Zulia) (?) – YV ☞ DAVV II.

Villate, *Jacques,* goldsmith, f. 23.9.1628 – F ☞ Audin/Vial II.

Villate, *Pierre,* painter, * Dau-de-l'Arche, f. 1451, † before 21.1.1505 Avignon – F ☞ DA XXXII; ThB XXXIV.

Villatte, *Jacques,* still-life painter, flower painter, pastellist, news illustrator, graphic artist, * 1937 Paris – F ☞ Bénézit.

Villatte, *Pierre,* goldsmith, f. 1666, l. 1672 – F ☞ Audin/Vial II.

Villaumbrosa, *Condesa de,* painter, f. about 1650 – E ☞ ThB XXXIV.

Villaume (1787) (Villaume), metal artist (?), f. about 1787, l. 1825 – F ☞ ThB XXXIV.

Villaume (1819) (Villaume), master draughtsman, f. 1819 – F, E ☞ Ráfols III.

Villaume, *Sylvie,* sculptor, * 5.8.1963 St-Dié (Vosges) – F ☞ Bauer/Carpentier VI.

Villaumet, *Jacob (1676)* (Villaumet, Jacob (1)), goldsmith, * Pfalzburg (?), f. 1676, † 1683 – F, CH ☞ Brun IV.

Villaumet, *Jacob (1706)* (Villaumet, Jacob (2)), goldsmith, f. 16.3.1706 – CH ☞ Brun IV.

Villaur, *Bernardo,* painter, f. 1386, l. 1407 – E ☞ Aldana Fernández.

Villaux, *Paul,* painter, * 1859 or 1860 Frankreich, l. 4.3.1884 – USA ☞ Karel.

Villavecchia, *Carlo,* painter, * 24.4.1762, l. 9.5.1762 – I ☞ Schede Vesme III.

Villavecchia, *Lorenzo,* figure painter, portrait painter, landscape painter, poster artist, * 2.1.1880 Solero, l. before 1961 – I ☞ DEB XI; ThB XXXIV; Vollmer V.

Villavecchia Dahlander, *Joaquim,* architect, f. 1914, † 1937 – E ☞ Ráfols III.

Villavecchia Ricart, *Jaume,* architect, * 1903 Barcelona – E ☞ Ráfols III.

Villaveces, *León* (Villaveces, León T.), engraver, lithographer, * 20.1.1849 Purificacion (Tolima), † 8.6.1933 Bogotá – CO ☞ EAAm III; Ortega Ricaurte.

Villaveces, *León T.* (EAAm III) → **Villaveces,** *León*

Villaveces, *María del Carmen de Bondy*, painter, sculptor, * 24.1.1947 Bogotá, † 8.1978 – CO ▭ Ortega Ricaurte.

Villaveiran, *Nelda Aída*, painter, graphic artist, ceramist, * 30.12.1929 Montevideo – ROU ▭ PlástUrug II.

Villaverde, *Felipe*, painter, f. 1880 – E ▭ Cien años XI.

Villaverde, *Francisco de*, architect, f. 1568 – E ▭ ThB XXXIV.

Villaverde, *Gaspar de*, architect, f. 1613 – E ▭ ThB XXXIV.

Villaverde y Castera, *Luis*, painter, f. 1871 – E ▭ Cien años XI.

Villavicencio, *Agustín*, woodcutter, f. 1791 – BOL ▭ EAAm III.

Villavicencio, *Antonio*, painter, * 1822 Sucre, † after 1888 Sucre – BOL ▭ DA XXXII; EAAm III.

Villavicencio, *Manuel de*, copper engraver, f. 1762, l. 1818 – MEX ▭ EAAm III.

Villavicencio Linares, *Manuel*, architect, * 12.6.1897 Sorata, l. before 1961 – BOL ▭ Vollmer V.

Villaviciosa, *Jerónimo de*, calligrapher, f. 1623 – E ▭ Cotarelo y Mori II.

Villayer, *Anne* → **Vallayer-Coster**, *Anne*

Ville, *André-Nicolas de* → **Deville**, *André-Nicolas*

Ville, *Édouard-Emmanuel-Honoré-Napoléon de*, master draughtsman, * 1841 Lüttich, l. 1.1867 – B, MEX ▭ Karel.

Villé, *Félix*, painter, * 21.11.1819 Mézières, † 22.9.1907 Paris – F ▭ ThB XXXIV.

Ville, *Gilles de*, wood sculptor, f. about 1770 – B, NL ▭ ThB XXXIV.

Ville, *Guichard de* (*Brun*, *SKL* III, 1913) → **Guichard de Ville**

Ville, *Guiliam* (Pavière I) → **Ville**, *Guilliam de*

Ville, *Guillaume*, goldsmith, gem cutter, f. 1493, † about 1504 Lyon – F ▭ Audin/Vial II.

Ville, *Guilliam de* (Ville, Guiliam), portrait painter, still-life painter, * 1614 Amsterdam, † before 4.6.1672 Amsterdam – NL ▭ Pavière I.

Ville, *Jacques de*, genre painter, still-life painter, * 1589 Amsterdam, † after 1.1665 – NL ▭ Pavière I; ThB XXXIV.

Ville, *Nicolas-François de* → **Deville**, *Nicolas-François*

Ville, *Pierre (1461)*, armourer, f. 1461, l. 1462 – F ▭ Audin/Vial II.

Ville, *Pierre (1639)*, scribe, f. 1639 – F ▭ Audin/Vial II.

Ville, *Simon de*, goldsmith, jeweller, f. 1503 – F ▭ Audin/Vial II.

Ville d'Avray, *Henri de (Baron)*, painter(?), * Nizza, f. 1912 – F ▭ Alauzen.

Ville-Issey, *Jean Nicolas de* (Baron) → **Jadot**, *Jean Nicolas* (Baron)

Villebesseyx, *Gustave* (Villebesseyx, Louis-Gustave), painter, architect, * 1838 Paris, † 1898 or 1900 Paris – F ▭ Delaire; Delouche; ThB XXXIV.

Villebesseyx, *Louis-Gustave* (Delaire) → **Villebesseyx**, *Gustave*

Villebœuf, *André*, painter, graphic artist, illustrator, * 2.4.1893 Paris, † 23.5.1956 Paradas (Córdoba) – F ▭ Bénézit; Vollmer V.

Villebœuf, *Louise Aurore*, ceramist, * 17.3.1898 Paris, l. before 1999 – F ▭ Bénézit.

Villebois, portrait painter, f. 1753 – F ▭ ThB XXXIV.

Villebois, *Franz Karl von*, sculptor, * 19.6.1836 or 1.7.1836, † 30.1.1890 or 11.2.1890 Dorpat – EW, D ▭ ThB XXXIV.

Villebois-Hilt, *Lorrain*, painter, * 3.9.1921 Birsfelden – CH ▭ KVS.

Villeboys, *Antoine*, embroiderer, f. 21.11.1526 – F ▭ Roudié.

Villeboys, *Pierre* → **Laville du Boys**, *Pierre de*

Villebrune, *Mary de* (ThB XXXIV; Waterhouse 18.Jh.) → **DeVillebrune**, *Mary*

Villecco, *Francesco*, painter, master draughtsman, * 20.10.1923 Cosenza – I ▭ Comanducci V.

Villeclair, *Antoine-Jan de* (Mabille) → **Villeclair**, *Antoine Jean de*

Villeclair, *Antoine Jan de* (Nocq IV) → **Villeclair**, *Antoine Jean de*

Villeclair, *Antoine Jean de* (Villeclair, Antoine-Jan de), goldsmith, * 1706, † 17.3.1764 or before 17.3.1764 – F ▭ Mabille; Nocq IV; ThB XXXIV.

Villeclair, *Jean-Baptiste-Antoine Jan de*, goldsmith, f. 14.7.1783, l. 1785 – F ▭ Nocq IV.

Villeclerc, *Jean*, goldsmith, f. 20.4.1692, l. 1721(?) – F ▭ Nocq IV.

Villeclerc, *Jean-Marie Jan de*, goldsmith, f. 7.9.1737, l. before 1750 – F ▭ Nocq IV.

Villeclère, *Joseph*, painter, * Nizza, † before 1906 – F ▭ ThB XXXIV.

Villeclère, *Joseph Charles Jean Louis*, painter, * 20.9.1859 Le Luc (Var), † 28.2.1893 Paris – F ▭ Alauzen.

Villedart, *Jean*, mason, * Villedart (Saint-Jouvent), f. 11.7.1495, l. 11.5.1517 – F ▭ Roudié.

Villedieu, *Jacques* (Lami 18.Jh. II) → **Villedieux**, *Jacques*

Villedieux, *Jacques* (Villedieu, Jacques), wood sculptor, f. 1725, l. 1763 – F ▭ Lami 18.Jh. II; ThB XXXIV.

Villedo, *Michel*, architect, † 1670 – F ▭ ThB XXXIV.

Villeers, *Jacob de*, landscape painter, * 1616 Leiden, † 1667 Rotterdam – NL ▭ Bernt III; ThB XXXIV.

Villeers, *Jasper*, landscape painter, f. 1713, † 1722 – NL ▭ ThB XXXIV.

Villefavard(?) → **Favard**, *Ville*

Villefranche, *Pierre de*, cabinetmaker, f. 1460, l. 1484 – F ▭ Audin/Vial II.

Villegas, *A.*, painter, f. 1846 – RA ▭ EAAm III; Merlino.

Villegas, *Andrés Miguel*, painter, * 27.2.1846 Buenos Aires, † 1878 Paris – RA ▭ EAAm III.

Villegas, *Armando* (Villegas López, Armando), painter, * 5.9.1928 Jomabamba (Ancash) or Pomabamba (Peru) – CO ▭ DA XXXII; EAAm III; Ortega Ricaurte; Ugarte Eléspuru.

Villegas, *Diego*, copper engraver, f. 1686, l. 1730 – MEX ▭ EAAm III; Páez Rios III.

Villegas, *Francisco de (1509)*, painter, f. 1509, † before 1540 – E ▭ ThB XXXIV.

Villegas, *Francisco de (1591)* (Villegas, Francisco de), building craftsman, f. 1591 – E ▭ González Echegaray.

Villegas, *Francisco de (1614 Bildhauer Sevilla)*, sculptor, f. 1614 – E ▭ ThB XXXIV.

Villegas, *Francisco (1656)*, silversmith, f. 1656 – PE ▭ EAAm III; Vargas Ugarte.

Villegas, *Francisco de (1788)*, building craftsman, f. 1788, l. 1805 – E ▭ González Echegaray.

Villegas, *J.*, lithographer, f. 1859, l. 1889 – E ▭ Páez Rios III.

Villegas, *J. R.*, engraver, f. 1855, l. 1860 – E ▭ Páez Rios III.

Villegas, *Joaquín*, painter, * 1713, l. 1753 – MEX ▭ Toussaint.

Villegas, *Joh. de*, copyist, illuminator, f. 1472 – I ▭ Bradley III.

Villegas, *José (1657)* (Villegas, José de (1675)), painter, f. 1657 – MEX ▭ ThB XXXIV; Toussaint.

Villegas, *José de (1675)* (Toussaint) → **Villegas**, *José (1657)*

Villegas, *José (1800)* (Villegas, José), goldsmith, f. about 1800 – RCH ▭ Pereira Salas.

Villegas, *Joseph* → **Villegas**, *José (1657)*

Villegas, *Juan de*, painter, f. 1701 – MEX ▭ Toussaint.

Villegas, *Juan Carlos de*, calligrapher, * 1671 Villafranca, l. 20.12.1697 – E ▭ Cotarelo y Mori II.

Villegas, *Fray Juan Jéronimo*, architect, f. 1608 – PE ▭ EAAm III.

Villegas, *Luis de*, architect, cabinetmaker, * about 1600 Ciudad Rodrigo, † 17.1.1670 Buenos Aires – RA, E ▭ EAAm III.

Villegas, *Mariano*, painter, graphic artist, * 1949 Madrid – E ▭ Blas; Calvo Serraller.

Villegas, *Pedro de*, painter, * Sevilla, f. 1582, l. 27.4.1594 – PE ▭ EAAm III; Vargas Ugarte.

Villegas Alcaraz, *Manuel*, calligrapher, f. 1855, l. 1860 – E ▭ Cotarelo y Mori II.

Villegas Brieva, *Manuel*, painter, * 1871 Lérida, † 1923 Madrid – E ▭ Cien años XI; Ráfols III.

Villegas Cora, *José Antonio* → **Cora**, *José Antonio Villegas*

Villegas Cordero, *José* (Cien años XI) → **Villegas y Cordero**, *José*

Villegas y Cordero, *José* (Villegas Cordero, José), history painter, genre painter, * 24.8.1848 or 26.8.1848(?) Sevilla, † 1921 or 10.11.1922 Madrid – E ▭ Cien años XI; ELU IV; ThB XXXIV.

Villegas Cordero, *Ricardo* (Cien años XI) → **Villegas y Cordero**, *Ricardo*

Villegas y Cordero, *Ricardo* (Villegas Cordero, Ricardo), genre painter, * 3.4.1849 or 1852 Sevilla, † 8.11.1896 Sevilla – E ▭ Cien años XI; ThB XXXIV.

Villegas-de Donnea, *Yolaine de* (De Villegas-de Donnea, Yolaine), painter, sculptor, * 1943 Brüssel – B ▭ DPB I.

Villegas López, *Armando* (Ortega Ricaurte) → **Villegas**, *Armando*

Villégas Marmolejo, *Pedro de*, painter, sculptor, * 1519 Sevilla, † 1596 Sevilla – E ▭ DA XXXII; ThB XXXIV.

Villegas O. S. A., *Fray Jerónimo*, architect, f. 1603, l. 1609 – PE ▭ Vargas Ugarte.

Villegas y Peralta, *Pedro*, painter, f. 24.11.1723 – MEX ▭ Toussaint.

Villegas Robles, *Roberto*, painter, * 1938 Lima – PE ▭ Ugarte Eléspuru.

Villegas Velasco, *Ángel de*, architect, * 1926 Barcelona – E ▭ Ráfols III.

Villela, *Nicoláo*, sculptor, f. 1701 – P ▭ ThB XXXIV.

Villelia, *Moisés,* sculptor, lithographer,
* 1928 Barcelona, † 1994 Barcelona
– E ▭ Calvo Serraller; Marín-Medina;
Páez Rios III.
Villelmeto, painter, f. 1312 – I
▭ Schede Vesme IV.
Villelmus faber → **Guillaume** (1101)
Villemage, *Luca* → **Villamaci,** *Luca*
Villemart, *Jean,* goldsmith, * about 1762
or 1763, l. 1781 – F ▭ Nocq IV.
Villemin, enchaser, * 1833 or 1834
Frankreich, l. 10.8.1865 – USA
▭ Karel.
Villemin, *Charles,* lithographer, f. 1835,
l. 1849 – F ▭ Páez Rios III;
ThB XXXIV.
Villemin, *Hermance Henriette,* porcelain
painter, * Puteaux, f. before 1877,
l. 1882 – F ▭ Neuwirth II.
Villemin, *Jean,* assemblage artist (?),
sculptor, f. 1901 – F ▭ Bénézit.
Villeminot, *Louis,* sculptor,
* 14.9.1826 Paris, † after 1914 – F
▭ Lami 19.Jh. IV; ThB XXXIV.
Villeminot, *René,* architect, * 1877 or
1878 Paris, † 16.2.1928 Buenos Aires
– RA, F ▭ Delaire; EAAm III.
Villemoreau, *de* (Sieur) → **Bourriquen,**
Alain (1668)
Villemot, *Bernard,* poster artist,
illustrator, master draughtsman,
* 20.9.1911 Trouville, † 7.1990 Paris
– F ▭ Bénézit; Edouard-Joseph III;
Vollmer V.
Villemotte, *Jacques,* founder, sculptor,
f. 1718, † 27.3.1746 München – F, D
▭ ThB XXXIV.
Villemouse, *Hercule,* miniature painter,
f. 1830 – F ▭ Schidlof Frankreich.
Villemsens, architect, * 1785, † 1850 – F
▭ Delaire.
Villemsens, *André-Charles-Jacob,* gold
beater, minter, f. 1768, l. 1793 – F
▭ Nocq IV.
Villemsens, *Claude,* gold beater, f. 1776,
l. 1788 – F ▭ Nocq IV.
Villemsens, *François-Magnus,* gold beater,
f. before 1770 – F ▭ Nocq IV.
Villemsens, *Jean-Baptiste-François,*
gold beater, f. 1776, l. 1793 – F
▭ Nocq IV.
Villemsens, *Jean Blaise,* genre
painter, portrait painter, * 14.5.1806
Toulouse, † 19.9.1859 Toulouse – F
▭ ThB XXXIV.
Villemsens, *Jean-François,* goldsmith,
* Toulouse (?), f. 13.11.1770, l. 1793
– F ▭ Nocq IV.
Villena, *Pedro Gracía de* → **Garcia de**
Villena, *Pedro*
Villeneufe, *Pierre,* pewter caster, f. 1674
– CH ▭ Bossard.
Villeneufve, *Jacques de,* bookbinder,
f. 1495, † 1512 – F ▭ Audin/Vial II.
Villeneufve, *Pierre,* pewter caster,
* Marennes, f. 1671, l. about 1700
– F, CH ▭ Bossard; ThB XXXIV.
Villeneuve (1786) (Villeneuve), copper
engraver, f. 1786 – F ▭ ThB XXXIV.
Villeneuve (1799), master draughtsman,
painter, f. 1799 – F ▭ Audin/Vial II.
Villeneuve, *Cécile* (Colombet, Cécile &
Villeneuve, Cécile), portrait painter,
miniature painter, f. about 1850 – F
▭ Schidlof Frankreich; ThB XXXIV.
Villeneuve, *Etienne,* architect, † 1612 – F
▭ ThB XXXIV.
Villeneuve, *Ferdinand,* sculptor,
* 7.12.1831 Charlesbourg (Québec),
† 4.12.1909 St. Romuald (Québec) –
CDN ▭ Karel.

Villeneuve, *J. Durand de* (Waller) →
Durand de Ville Neuve, *Joannes*
Carolus Barnabas Sourdeval
Villeneuve, *Jacques* (Villeneuve,
Jacques-Louis), sculptor, * 1.1.1865
Bassan, † 2.1933 Paris – F
▭ Edouard-Joseph III; Kjellberg Bronzes;
ThB XXXIV.
Villeneuve, *Jacques-Louis* (Edouard-Joseph
III) → **Villeneuve,** *Jacques*
Villeneuve, *Jean de (1348),* gilder,
f. 1348, l. 1360 – F ▭ Audin/Vial II.
Villeneuve, *Jean de (1418),* goldsmith,
f. 1418, l. 1437 – F ▭ Nocq IV.
Villeneuve, *Jean de (1754),* painter,
f. 1754 – F ▭ Audin/Vial II.
Villeneuve, *Joseph,* sculptor, * 15.4.1865,
† 10.11.1923 – CDN ▭ Karel.
Villeneuve, *Jules,* painter, * 7.9.1813
St-Omer, † 15.4.1881 Paris – F
▭ ThB XXXIV.
Villeneuve, *Jules Louis Frédéric,* landscape
painter, lithographer, * 9.9.1796 Paris,
† 19.12.1842 Paris – F ▭ ThB XXXIV.
Villeneuve, *Nicholas,* illustrator, cartoonist,
f. 1940 – USA ▭ Falk.
Villeneuve, *Paul* (Audin/Vial II) →
Villeneuve, *Paul Glon*
Villeneuve, *Paul Glon* (Villeneuve,
Paul), landscape painter, * 1803
Brest (Frankreich), l. 1841 – F
▭ Audin/Vial II; ThB XXXIV.
Villeneuve, *Pierre,* sculptor, architect,
f. 1703, † 1730 Paris – F
▭ ThB XXXIV.
Villeneuve, *Robert de* (Harper) →
DeVilleneuve, *Robert*
Villeneuve, *S.,* sculptor, cabinetmaker,
f. 1882 – CDN ▭ Karel.
Villéon, *Emanuel de la* (La Villéon,
Emmanuel de; Villéon, Emmanuel
de la), painter, master draughtsman,
* 30.5.1858 Fougères, † 1944 Paris – F
▭ Edouard-Joseph II; Edouard-Joseph III;
Schurr III; ThB XXXIV.
Villéon, *Emmanuel de la* (Edouard-Joseph
III) → **Villéon,** *Emmanuel de la*
Villequin → **Gillequin** (1398)
Villequin, *Etienne,* history painter,
etcher, * 3.5.1619 Ferrières-en-Brie,
† 15.12.1688 Paris – F ▭ ThB XXXIV.
Viller, *Édouard-Augustin-Simon,* architect,
* 1821 St-Mihiel, † before 1907 – F
▭ Delaire.
Villeré, *Nicolas* → **Chamagne,** *Nicolas de*
Villeret, lithographer, f. 1826 – F
▭ Audin/Vial II.
Villeret, *Étienne* (Schurr II) → **Villeret,**
François Etienne
Villeret, *François Etienne* (Villeret,
Étienne), painter, lithographer, * about
1800, † 1866 Paris – F ▭ Schurr II;
ThB XXXIV.
Villeret, *Mathilde,* porcelain painter,
* Paris, f. before 1868 – F
▭ Neuwirth II.
Villeret, *Nicolas* → **Chamagne,** *Nicolas*
de
Villerey, *Antoine Claude Franç.* (Villerey,
Antoine Claude François), copper
engraver, * 1754 Paris, † 1828 Paris
– F ▭ Páez Rios III; ThB XXXIV.
Villerey, *Antoine Claude François* (Páez
Rios III) → **Villerey,** *Antoine Claude*
Franç.
Villerey, *Nicolas* → **Chamagne,** *Nicolas*
de
Villeri, *Jean,* painter, * 1896 or 1898
Oneglia, † 1982 Cagnes – I, F
▭ Alauzen; Vollmer V.

Villerme, *Joseph* → **Vuillerme,** *Joseph*
Villerme, *Joseph,* carver, * about 1640
St-Claude, † 1720 or 1723 (?) Rom – F,
I ▭ ThB XXXIV.
Villermont, *Marie Constance de*
(Devillermont, Marie (Comtesse); De
Villermont, Marie Constance), painter,
* 1858 Brüssel, † 1925 Ermeton-sur-
Biert – B ▭ DPB I; Neuwirth I.
Villermus (filius Hugonis fabride de
Vesulio) → **Guillaume** (1162)
Villeroux, *Albert de* (De Villeroux,
Albert), painter, * 1934 Arlon – B
▭ DPB I.
Villers de (1671) (SvKL V) → **DeVillers**
(1671)
Villers (1799), portrait painter, genre
painter, f. 1799, l. 1814 – F
▭ ThB XXXIV.
Villers, *de (1831),* sculptor, f. 1831 – F
▭ Lami 19.Jh. IV; ThB XXXIV.
Villers, *Adolphe de,* landscape painter,
* about 1845 or about 1865 (?) Doubs,
l. 1874 – F ▭ Schurr II; Schurr III.
Villers, *Auguste de,* animal painter,
f. 1840, l. 1848 – F ▭ ThB XXXIV.
Villers, *Bernard,* painter, screen printer,
installation artist (?), * 1939 Boitsfort
(Brüssel) – B ▭ DPB II.
Villers, *Burgeot,* painter, f. 1601, l. 1602
– F ▭ Brune.
Villers, *Claude de (1628),* goldsmith,
f. 1628, l. 1678 – F ▭ Nocq IV.
De Villers, *Claude* (1640) (Nocq IV) →
Villers, *Claude de* (1640)
Villers, *Claude de (1640)* (De Villers,
Claude (1640)), goldsmith, * about 1640,
† 14.6.1705 or 16.6.1705 Paris – F
▭ Nocq IV.
Villers, *Claude de (1645),* goldsmith,
f. 1645, † 3.9.1678 Paris – F
▭ Nocq IV; ThB XXXIV.
Villers, *Claude de (1665),* goldsmith,
f. 4.12.1665, l. 1703 – F ▭ Nocq IV.
Villers, *Claude de (1680),* goldsmith,
f. 1.6.1680 – F ▭ Nocq IV.
Villers, *Claude de (1680 Goldschmied)*
(Villers, Claude de (1680)), goldsmith,
f. 11.7.1680 – F ▭ Nocq IV.
Villers, *Claude de (1683)* (De Villers,
Claude (1683)), goldsmith, * before
16.5.1683, † before 28.3.1755 – F
▭ Nocq IV.
Villers, *Claude de (1684)* (De Villers,
Claude (1684)), goldsmith, f. 22.12.1684,
† before 13.9.1696 Paris – F
▭ Nocq IV.
Villers, *François de (1647),* goldsmith,
* about 1647, † before 9.4.1715 Paris
– F ▭ Nocq IV.
Villers, *François de (1685),* goldsmith,
* before 1.7.1685, l. 1766 – F
▭ Nocq IV.
Villers, *François-Charles de,* goldsmith,
* before 27.11.1679, l. before 1751 – F
▭ Nocq IV.
Villers, *Gaston de* (De Villers, Gaston),
painter of interiors, flower painter, still-
life painter, portrait painter, graphic
artist, * 20.12.1870 Brüssel, † 1953
Paris – B ▭ DPB I; Edouard-Joseph III;
Pavière III.2; ThB XXXIV.
Villers, *Honoré de,* goldsmith, * about
1641, l. before 1715 – F ▭ Nocq IV.
Villers, *Jacques Louis François*
(1791)), architect, * 7.2.1791 Paris,
† 1856 – F ▭ Delaire; ThB XXXIV.
Villers, *Jasper* → **Villers,** *Jasper*
Villers, *Jean de,* carpenter, f. 1405,
l. 1406 – F ▭ Brune.

Villers, *Jean Arnaud*, architect, sculptor, f. 1668, l. 1681 – D ⌺ Feddersen; ThB XXXIV.

Villers, *Jean Hubert de* (Bénézit) → Villers, *Jean Hubert dee*

Villers, *Jean Hubert dee* (Villers, Jean Hubert de), landscape painter, f. 1901 – F ⌺ Bénézit.

Villers, *Jehan de*, tapestry craftsman, f. 1491 – F ⌺ ThB XXXIV.

Villers, *L. (?)*, miniature painter, portrait painter, f. 1783, l. 1804 – F ⌺ Darmon; Schidlof Frankreich; ThB XXXIV.

Villers, *Maximilien*, landscape artist, * St-Martin-du-Parc, f. 1793, † about 1836 – F ⌺ ThB XXXIV.

Villers, *Nicolas de (1534)*, goldsmith, f. 1534, † before 1562 – F ⌺ Nocq IV.

Villers, *Nicolas de (1583)*, goldsmith, minter, f. 15.5.1583, l. 12.1599(?) – F ⌺ Nocq IV.

Villers, *Nicolas de (1753)*, painter, * about 1753 Paris, l. 1772 – F ⌺ ThB XXXIV.

Villers, *Pierre de (1405)*, carpenter, f. 1405, l. 1419 – F ⌺ Brune.

Villers, *Pierre de (1560)*, goldsmith, f. 17.9.1560, l. 12.1575 – F ⌺ Nocq IV.

Villers, *Pierre de (1564)*, goldsmith, * before 28.9.1564 Paris – F ⌺ Nocq IV.

Villers, *Pierre de (1565)*, goldsmith, f. 1565, l. 1600 – B, NL ⌺ ThB XXXIV.

Villers, *Pierre de (1581)*, cabinetmaker, f. 1581 – F ⌺ Brune.

Villers, *René de (1560)*, goldsmith, * about 1560, l. 15.1.1601 – F ⌺ Nocq IV.

Villers, *René de (1589)*, goldsmith, * 1589 Paris, † 1645 Paris – F ⌺ Nocq IV.

Villers, *Richard de*, goldsmith, f. 1340, l. 1364 – F ⌺ Nocq IV.

Villers, *Thierry de* (De Villers, Thierry), watercolourist, collagist, * 1914 Moere (West-Vlaanderen) – B ⌺ DPB I.

Villesen, *Gitte*, video artist, * 1965 Ansager – DK ⌺ ArchAKL.

Villet, *Carolus Johannes* (Gordon-Brown) → Villet, *Jean* (1844)

Villet, *Jean (1482)*, copyist, illuminator, f. 28.4.1482 – F ⌺ Bradley III; D'Ancona/Aeschlimann.

Villet, *Jean (1844)* (Villet, Carolus Johannes), master draughtsman, * Kapstadt, f. 1837, l. 1857 – GB, ZA ⌺ Gordon-Brown; Pavière III.1.

Villetain, *Marguerite*, miniature painter, f. 1750 – F ⌺ ThB XXXIV.

Villetar, *Jean*, mason, * Amboise(?) or Touraine, f. 20.8.1518, l. 11.6.1557 – F ⌺ Roudié.

Villetar de Amboise, *Jean* → Villetar, *Jean*

Villetard, *Jean* → Villetar, *Jean*

Villetard de Amboise, *Jean* → Villetar, *Jean*

Villetart, *Jean* → Villetar, *Jean*

Villetart de Amboise, *Jean* → Villetar, *Jean*

Villette, sculptor, f. 1772 – F ⌺ Lami 18.Jh. II; ThB XXXIV.

Villette, *Jan Daniel de la*, miniature painter, * about 1691, † 30.3.1775 or 22.4.1775 Den Haag (Zuid-Holland) – NL ⌺ Scheen II.

Villette, *Jean*, sculptor, * about 1747 Lyon(?), l. 1780(?) – F ⌺ Audin/Vial II.

Villette, *Joachim*, clockmaker, f. 1658, l. 1659 – F ⌺ Audin/Vial II.

Villette, *Marin* → Villette, *Martin*

Villette, *Martin*, goldsmith, f. 1662, l. 1717 – F ⌺ Audin/Vial II; ThB XXXIV.

Villette, *Philippe-Emmanuel*, clockmaker, goldsmith, f. 1648, l. 1682 – F ⌺ Audin/Vial II.

Villette, *Robert*, goldsmith, f. 1705, l. 1723 – F ⌺ Audin/Vial II.

Villettes, locksmith, f. 1622 – F ⌺ Portal.

Villettes, *Clermont(?)* → Villettes

Villeval'de, *Aleksandr Bogdanovič* (Willewalde, Alexander Bogdanowitsch), battle painter, * 1857 St. Petersburg, l. 1906 – RUS ⌺ ChudSSSR II; ThB XXXVI.

Villeval'de, *Bogdan Pavlovič* (Villeval'de, Bogdan Pavlovich; Willewalde, Bogdan Pawlowitsch), battle painter, * 12.1.1819 Pavlovsk (St. Petersburg), † 24.3.1903 Dresden – RUS, D ⌺ ChudSSSR II; Milner; ThB XXXVI.

Villeval'de, *Bogdan Pavlovich* (Milner) → Villeval'de, *Bogdan Pavlovič*

Villeval'de, *Gotfrid Pavlovič* → Villeval'de, *Bogdan Pavlovič*

Villeval'de, *Gotfrid Pavlovich* → Villeval'de, *Bogdan Pavlovič*

Villeval'de, *Pavel Bogdanovič*, painter, * 1.1.1866, l. 1891 – RUS ⌺ ChudSSSR II.

Villeval'de, *Pavel Gotfridovič* → Villeval'de, *Pavel Bogdanovič*

Villevieille, *Joseph* (Schurr I; Schurr VI) → Villevieille, *Joseph François*

Villevieille, *Joseph François* (Villevieille, Joseph), portrait painter, * 3.8.1821 or 1829 Aix-en-Provence, † 1916 Aix-en-Provence – F ⌺ Alauzen; Schurr I; Schurr VI; ThB XXXIV.

Villevieille, *Léon*, landscape painter, etcher, * 12.8.1826 Paris, † 29.6.1863 – F ⌺ Schurr I; ThB XXXIV.

Villevieille, *Paul-Edmond*, architect, * 1853 Paris, l. 1889 – F ⌺ Delaire.

Villeyan, *Antoine*, mason, * Neyrac(?), f. about 1450 – F ⌺ Roudié.

Villgrén, *Reino Johannes* → Viirilä, *Reino Joh.*

Villhelmus de Alamania, copyist, f. 2.12.1423 – D ⌺ Bradley III.

Villiam, *Elena Nikolaevna* (William, Jelena Nikolajewna), painter, * 1862 Moskau, † 1919 – RUS ⌺ ChudSSSR II; Milner; ThB XXXVI.

Villie, *Francois de*, stucco worker, * 1649 Namur, † 31.7.1712 Prag – CZ, B ⌺ Toman II.

Villie, *Michail Jakovlevič*, watercolourist, * 19.4.1838, † 29.11.1910 St. Petersburg – RUS, B ⌺ ChudSSSR II.

Villieres, *F.*, genre painter, f. 1880, l. 1886 – GB ⌺ Wood.

Villierme, clockmaker, * Genf, f. 1649 – CH, F ⌺ Audin/Vial II.

Villierme, *Joseph* → Vuillerme, *Joseph*

Villiers, *Bartholdus de*, book printmaker, f. 1622, † before 23.4.1663 – D ⌺ Focke.

Villiers, *Claude de* (l'ainé) → Villers, *Claude de* (1640)

Villiers, *Claude de* (le père) → Villers, *Claude de* (1645)

Villiers, *Claude François de*, painter, * 1754 Montpellier, † 14.3.1837 Montpellier – F ⌺ ThB XXXIV.

Villiers, *David de*, sculptor, f. 1601 – F ⌺ ThB XXXIV.

Villiers, *François de* → Villers, *François de* (1647)

Villiers, *François Hüet* → Huet, *François*

Villiers, *Francois Huet* (Grant) → Huet, *François*

Villiers, *Fred* (Gordon-Brown; Houfe) → Villiers, *Frederick*

Villiers, *Frederic* (Karel; Peppin/Micklethwait) → Villiers, *Frederick*

Villiers, *Frederick* (Villiers, Fred; Villiers, Frederic), painter, master draughtsman, illustrator, * 23.4.1851 or 1852 London, † 3.4.1922 Bedhampton (Hampshire) – GB ⌺ Gordon-Brown; Houfe; Karel; Peppin/Micklethwait; Samuels; Wood.

Villiers, *H.*, architectural draughtsman, f. 1812 – GB ⌺ Houfe.

Villiers, *Henri Charles de*, painter, * 1.1.1848 Paris, † 2.7.1868 Paris – F ⌺ ThB XXXIV.

Villiers, *Henrich de*, book printmaker, f. 1650, † 1659 – D ⌺ Focke.

Villiers, *Jean Francois Marie Huet* (Houfe; Mallalieu) → Huet, *François*

Villiers, *Jephan de* (De Villiers, Jephan), sculptor, master draughtsman, * 1940 Chesnay – B ⌺ DPB I.

Villiers, *Nicolas de*, stamp carver, f. about 1568, l. 1582 – F ⌺ ThB XXXIV.

Villiers, *Paul Edmond*, figure painter, * 29.11.1883 Paris, † 29.8.1914 – F ⌺ Bénézit; Edouard-Joseph III; ThB XXXIV.

Villiers, *Prosper Hyacinthe de*, landscape painter, * 13.11.1816 Paris, † 7.12.1879 Paris – F ⌺ ThB XXXIV.

Villiers, *Richard de* → Villers, *Richard de*

Villiers, *Roger de*, sculptor, * 19.6.1887 Châtillon-sur-Seine, l. before 1961 – F ⌺ Bénézit; Edouard-Joseph III; ThB XXXIV; Vollmer V.

Villiers, *Thomas de*, book printmaker, f. 1613, † before 1623 – D ⌺ Focke.

Villiers-Huet → Huet, *François*

Villiers Huet (Darmon) → Huet, *François*

Villiers de l'Isle-Adam, *Émile* (Vil'e de Lil'-Adan, Émilij Samojlovič), watercolourist, * 1843, † 12.9.1889 Odesa – UA ⌺ ChudSSSR II; ThB XXXIV.

Villiers-Stuart, *Constance Mary*, architectural painter, illustrator, watercolourist, landscape painter, f. 1913 – GB ⌺ ThB XXXIV.

Villiez, copper engraver, f. 1701 – F ⌺ ThB XXXIV.

Villiger, *Balthasar*, bell founder, f. 1855 – CH ⌺ Brun IV.

Villiger, *Hannah*, photographer, assemblage artist, watercolourist, sculptor, * 9.12.1951 Cham, † 12.8.1997 Paris – CH ⌺ KVS; LZSK.

Villiger, *Jakob*, painter, * 15.2.1806 Fenkrieden, † 9.12.1832 Fenkrieden – CH ⌺ ThB XXXIV.

Villiger, *René*, painter, graphic artist, * 1931 Sins (Aargau) – CH ⌺ KVS.

Villingen, *Johannes von* (Brun IV) → Johannes von Villingen

Villinger, *Karl*, painter, * 27.2.1902 Laufenburg – CH, D ⌺ KVS.

Villinger, *Sebastian*, stonemason, f. 1659, l. 1671 – D ⌺ ThB XXXIV.

Villione père → Villionne, *Jean-Baptiste*

Villionne, *Jean* → Villionne, *Jean-Baptiste*

Villionne, *Jean-Baptiste*, painter, f. 1756, l. 1791 – F ⌺ Audin/Vial II.

Villionne, *Pierre*, painter, * about 1750 Lyon, l. 1793 – F ⌺ Audin/Vial II.

Vill'jam, *Elena Nikolaevna* → **Villiam**, *Elena Nikolaevna*

Villkrist, *Wilhelm*, painter, graphic artist, * 14.4.1887 Odder, l. 1942 – S ㅁ SvKL V.

Villodas, *Fernando de*, painter, * 1883 Rom, † 1920 – E, I ㅁ Cien años XI.

Villodas, *Ricardo de* (Villodas de la Torre, Ricardo), painter, * 23.2.1846 Madrid, † 6.8.1904 Soria – E, I ㅁ Cien años XI; ThB XXXIV.

Villodas de la Torre, *Ricardo* (Cien años XI) → **Villodas**, *Ricardo de*

Villoldo, *Isidro* (DA XXXII) → **Villoldo**, *Isidro de*

Villoldo, *Isidro de* (Villoldo, Isidro), sculptor, * about 1500 Avila, † before 26.5.1556 Sevilla – E ㅁ DA XXXII; ThB XXXIV.

Villoldo, *Juan (1507)* (Villoldo, Juan (1)), painter, f. 1507, l. 1519 – E ㅁ ThB XXXIV.

Villoldo, *Luis de*, sculptor, painter, * about 1545, l. 1608 – E ㅁ ThB XXXIV.

Villoldo, *Pablo de (1547)*, sculptor, * about 1547, l. 1569 – E ㅁ ThB XXXIV.

Villon (1779), portrait painter, miniature painter, f. 1779 (?) – F ㅁ ThB XXXIV.

Villon (1795), miniature painter, f. about 1795, l. about 1800 – F ㅁ Darmon; Schidlof Frankreich; ThB XXXIV.

Villon, *Claude*, architect, f. 1564, l. 1581 – F ㅁ ThB XXXIV.

Villon, *Eugène*, landscape painter, watercolourist, * 25.12.1879 Den Haag, † 1951 – NL, F ㅁ Bénézit; Edouard-Joseph III; ThB XXXIV.

Villon, *Jacques*, painter, etcher, * 31.7.1875 Damville, † 9.6.1963 Puteaux (Paris) – F, USA ㅁ ContempArtists; DA XXXII; Edouard-Joseph III; ELU IV; Karel; ThB XXXIV; Vollmer V.

Villon, *Raymond* (Edouard-Joseph III) → **Duchamp-Villon**, *Raymond*

Villoresi, *Antonio*, porcelain painter, flower painter, f. 1770, l. 1820 – I ㅁ Neuwirth II.

Villoresi, *Franco*, figure painter, landscape painter, * 9.9.1920 Città di Castello – I ㅁ Comanducci V; Vollmer V.

Villoro Agell, *Joan*, landscape painter, * 1915 Barcelona – E ㅁ Ráfols III.

Villot, *Eugène*, porcelain painter, f. before 1831, l. 1841 – F ㅁ Neuwirth II; Schidlof Frankreich.

Villot, *Frederic (1739)*, miniature painter, * 1739, † 1793 – D ㅁ Bradley III.

Villot, *Frédéric (1809)*, painter, etcher, woodcutter, * 1809 Lüttich, † 1875 Paris – F ㅁ Schurr I; ThB XXXIV.

Villot, *Jean*, architect, * 1787, † 1844 – F ㅁ ThB XXXIV.

Villota, *Javier de*, painter, * 1944 Madrid – E, GB ㅁ Blas; Calvo Serraller.

Villotte, *Jérôme*, painter, f. 1579 – F ㅁ ThB XXXIV.

Villotte, *Mengin*, painter, f. 1550 – F ㅁ ThB XXXIV.

Villoud, *Balthazar François*, genre painter, * 15.10.1813 Lyon, † 1.7.1898 Lyon – F ㅁ Audin/Vial II; ThB XXXIV.

Villuban, *Nicolas de*, stamp carver, f. 1571, l. 1572 – F ㅁ ThB XXXIV.

Villuis, *F.*, watercolourist, landscape painter, still-life painter, * 1890, † 1970 – F ㅁ Bénézit.

Villum, goldsmith, f. 1461, l. 1479 – DK ㅁ Bøje II.

Villumsen, *Emil*, woodcutter, * 12.4.1856 Kopenhagen, † 20.10.1909 Kopenhagen – DK ㅁ ThB XXXIV.

Villwock, *Otto*, painter, f. 1926, † 1931 Braunschweig – D ㅁ ThB XXXIV.

Vilmanis, *Velta*, glass artist, designer, * 16.11.1949 – AUS ㅁ WWCGA.

Vilmarest, *Jacques de*, landscape painter, marine painter, * 2.5.1877 Landrethmis (Pas-de-Calais), l. before 1940 – F ㅁ Bénézit; Edouard-Joseph III; ThB XXXIV.

Vilmart, *Johannes*, gardener, f. 1601 – D ㅁ ThB XXXIV.

Vilmer, *Colby* → **Kimble**, *Colby*

Vilmouth, *Jean-Luc*, sculptor, assemblage artist, mixed media artist, installation artist, * 1952 Creutzwald (Moselle) – F ㅁ Bénézit.

Vilms, *Lilli* (Vil'ms, Lilli Iochannesovna), designer, * 12.2.1925 Soomevere – EW ㅁ ChudSSSR II.

Vil'ms, *Lilli Iochannesovna* (ChudSSSR II) → **Vilms**, *Lilli*

Vil'ner, *Viktor Semenovič*, graphic artist, painter, * 24.9.1925 Leningrad – RUS ㅁ ChudSSSR II.

Viló Rodrigo, *José* (Aldana Fernández; Cien años XI) → **Viló y Rodrigo**, *José*

Viló y Rodrigo, *José* (Viló Rodrigo, José), flower painter, * 1801 or 5.7.1802 Valencia, † 5.2.1868 Moncada (Valencia) – E ㅁ Aldana Fernández; Cien años XI; ThB XXXIV.

Vilomara Virgili, *Maurici* (Ráfols III, 1954) → **Vilumara**, *Mauricio*

Vilomara Virgili, *Mauricio* (Cien años XI) → **Vilumara**, *Mauricio*

Vilon, *François*, sculptor, * 8.4.1902 or 8.6.1902 Lourdes (Hautes-Pyrénées), † 20.5.1995 Paris – F ㅁ Bénézit; Edouard-Joseph III; Vollmer V.

Vilorbina Galceran, *Maria Mercè*, sculptor, * 1914 Barcelona – E ㅁ Ráfols III.

Vilotte, *René*, fresco painter, f. 1882, l. 1893 – USA ㅁ Karel.

Vilsecker, *G.*, sculptor, f. before 1695 – A ㅁ ThB XXXIV.

Vilser, *Jan* → **Visser**, *Jan* (1650)

Vilson, *Bo* → **Vilson**, *Bo Gustav Arvid*

Vilson, *Bo Gustav Arvid*, painter, master draughtsman, * 1910 Stockholm, † 6.12.1949 Torsby – S ㅁ SvK; SvKL V.

Vilson, *Kaj*, painter, master draughtsman, sculptor, * 1941 Torsby – S ㅁ SvKL V.

Vilsons, *Velta*, artisan, * 16.12.1919 Lettland – CDN ㅁ Ontario artists.

Vilsteren, *Joannes van* (ThB XXXIV; Waller) → **Vilsteren**, *Johannes van*

Vilsteren, *Johannes van* (Vilsteren, Joannes van), portrait painter, mezzotinter, master draughtsman, f. 1723, † before 8.6.1763 Amsterdam (Noord-Holland) (?) – NL ㅁ Scheen II; ThB XXXIV; Waller.

Vilt, *Tiberius* → **Vilt**, *Tibor*

Vilt, *Tibor*, sculptor, medalist, * 15.12.1905 Budapest, † 13.8.1983 Budapest – H ㅁ DA XXXII; List; ThB XXXIV; Vollmer V.

Vilter, *Peter*, founder, f. 1670, † before 1680 – D ㅁ Focke.

Viļumainis, *Jūlijs* (Viļjumajnis, Julij Janovič), painter, * 25.4.1909 Riga – LV ㅁ ChudSSSR II; ThB XXXIV.

Vilumara, *Mauricio* (Vilomara Virgili, Mauricio; Vilomara Virgili, Maurici), decorative painter, stage set designer, * 1847 Barcelona, † 1930 Barcelona – E ㅁ Cien años XI; Ráfols III; ThB XXXIV.

Vilumara Carreras, *María Cristina*, landscape painter, marine painter, * 1895 Barcelona – E ㅁ Cien años XI.

Vilutis, *Ionas Ionovič* (ChudSSSR II) → **Vilutis**, *Jonas*

Vilutis, *Jonas* (Vilutis, Ionas Ionovič), landscape painter, stage set designer, * 24.7.1907 Dnepropetrovsk or Sinel'nikovo – LT ㅁ ChudSSSR II; Vollmer V.

Vilutis, *Jonas Jono* → **Vilutis**, *Jonas*

Vilvoorden, *Jan van* → **Vilvort**, *Jan van*

Vilvorde, *van* → **Trappaert**, *Jan*

Vilvorden, *Jan van* → **Vilvort**, *Jan van*

Vilvort, *Jan van*, painter, * about 1606 Antwerpen, † 27.4.1659 Rom – B, I, NL ㅁ ThB XXXIV.

Vil'vovskij, *Vladimir Naumovič*, sculptor, * 31.10.1924 Charkov – UA, RUS ㅁ ChudSSSR II.

Vil'yams, *Petr Vladimirovich* (Milner) → **Vil'jams**, *Petr Vladimirovič*

Vil'yams, *Pyotr Vladimirovich* (DA XXXII) → **Vil'jams**, *Petr Vladimirovič*

Vilz, *Hans*, painter, * 2.5.1902 Essen – D ㅁ Vollmer V.

Vilzkotter, *Josef*, architect, mason, f. 1647, l. 1693 – A ㅁ ThB XXXIV.

Vima, *Francesc* (Vima, Francisco), painter, f. 1877 – E ㅁ Cien años XI; Ráfols III.

Vima, *Francisco* (Cien años XI) → **Vima**, *Francesc*

Vimar, *Auguste*, animal painter, sculptor, illustrator, * 3.11.1851 Marseille, † 21.8.1916 Marseille – F ㅁ Alauzen; Schurr VI; ThB XXXIV.

Vimard, *Jacques*, painter, engraver, master draughtsman, * 12.1.1942 Paris – F ㅁ Bénézit.

Vimba, *Valdemārs* (Vimba, Voldemar Rejnovič), painter, monumental artist, decorator, * 31.5.1904 St. Petersburg – LV ㅁ ChudSSSR II; ThB XXXIV.

Vimba, *Voldemar Rejnovič* (ChudSSSR II) → **Vimba**, *Valdemārs*

Vimba, *Voldemārs* → **Vimba**, *Valdemārs*

Vimercate → **Donelli**, *Carlo*

Vimercate, *Giov. Paolo*, smith, f. 1587 – I ㅁ ThB XXXIV.

Vimercate, *Martino da*, sculptor, f. 1559, l. 1582 – I ㅁ ThB XXXIV.

Vimercati, *il* → **Donelli**, *Carlo*

Vimercati, *Carlo* (DEB XI; ThB XXXIV) → **Donelli**, *Carlo*

Vimercati, *Carlo Donelli* → **Donelli**, *Carlo*

Vimercati, *Luigi*, painter, * 1828 Mailand, † 1893 Mailand – I ㅁ Panzetta; ThB XXXIV.

Vimeux, *Jacques-Firmin*, sculptor, * 12.1.1740 Amiens, † 30.1.1828 Amiens – F ㅁ Lami 18.Jh. II; ThB XXXIV.

Vimir (Ráfols III, 1954) → **Moragas Roger**, *Valenti de*

Vimmercata, *Battista* → **Vicomercato**, *Battista*

Vimnera, *Francesco*, wood sculptor, f. 1715 – I ㅁ Schede Vesme III.

Vimnera, *Martino*, wood sculptor, f. 1715 – I ㅁ Schede Vesme III.

Vimont, *Alexandre*, painter, mezzotinter, * 1822 Issy, † 1905 – F ㅁ ThB XXXIV.

Vimont, *David de,* goldsmith, f. 19.3.1584, l. 1611 – F ▭ Nocq IV; ThB XXXIV.

Vimont, *Edouard,* genre painter, history painter, * 8.8.1846 Paris, † 2.1930 – F ▭ Edouard-Joseph III; Schurr V; ThB XXXIV.

Vimont, *Isaac de,* goldsmith, f. 19.3.1584, l. 17.9.1608 – F ▭ Nocq IV.

Vimonte, *Angela,* painter, * 1936 Azoren – P ▭ Tannock.

Vimort, *Mathieu-Jean-Georges,* architect, * 1876 St-Étienne, l. after 1906 – F ▭ Delaire.

Vimr, *Luděk,* graphic artist, illustrator, * 5.7.1921 Králův Dvůr – CZ ▭ ArchAKL.

Vimy, *Jean de* → **Vymies,** *Jean de*

Vin, *Guillaume,* bookbinder, f. 1640, l. 1649 – F ▭ Audin/Vial II.

Vin, *Henri Pierre Vander* (Vander Vin, Henri Pierre), painter, * 27.3.1790 Antwerpen, † 11.11.1871 Gent – B ▭ DPB II; ThB XXXIV.

Vin, *Laurens,* bookbinder, f. 1686, l. 1687 – F ▭ Audin/Vial II.

Vin, *Nicolas,* bookbinder, f. 1581, l. 1597 – F ▭ Audin/Vial II.

Vin, *Paul Vander* (Van der Vin, Paul), painter, * 10.12.1823 Gent, † 12.4.1887 Antwerpen – B ▭ DPB II; ThB XXXIV.

Viña, *Francisco de la,* stucco worker, f. 1671 – E ▭ ThB XXXIV.

Viña, *Juan da,* goldsmith, f. 1468, l. 1470 – E ▭ ThB XXXIV.

Viña, *Pedro,* architect, f. 1498, l. 1705 – E ▭ Aldana Fernández.

Vinacci, *Giovan Domenico* → **Vinaccia,** *Giovan Domenico*

Vinaccia, *Andrea,* carver, f. 1639 – I ▭ ThB XXXIV.

Vinaccia, *Colangelo,* wood carver, f. 1645 – I ▭ ThB XXXIV.

Vinaccia, *Gian Domenico* (DA XXXII) → **Vinaccia,** *Giovan Domenico*

Vinaccia, *Giovan Domenico* (Vinaccia, Gian Domenico), goldsmith, founder, carver, sculptor, architect, * 13.3.1625 Massalubrense, † 7.1695 (?) Neapel – I ▭ DA XXXII; ThB XXXIV.

Vinacer, *Cristoforo,* wood sculptor, f. 1693 – I ▭ ThB XXXIV.

Vinache, painter, f. 1822 – F ▭ Marchal/Wintrebert.

Vinache, *Claude,* sculptor, f. 1769, l. 1786 – F ▭ Lami 18.Jh. II.

Vinache, *Jean-Joseph,* sculptor, * about 1696 Paris, † 1.12.1754 Paris – F ▭ DA XXXII; Lami 18.Jh. II; ThB XXXIV.

Vinader, *Luis,* goldsmith, f. 1484 – E ▭ ThB XXXIV.

Vinader, *Rafael,* marine painter, landscape painter, still-life painter, portrait painter, * 1856 Murcia, † 1922 Murcia – E ▭ Cien años XI.

Vinage, architect, * 1690, † 1735 – F ▭ Delaire.

Vinage, *Béatrice du* (Wolff-Thomsen) → **Vinage,** *Béatrice Amelie du*

Vinage, *Béatrice Amelie du* (Vinage, Béatrice du), photographer, watercolourist, etcher, * 14.8.1911 Berlin, † 1993 Öland – D, S ▭ SvK; SvKL V; Wolff-Thomsen.

Vinagre, painter, * 22.9.1953 – DOM ▭ EAPD.

Vinagre, *Guiraud,* military engineer, f. 27.10.1380, l. 4.1382 – F ▭ Portal.

Vinai, *Andrea,* painter, * 1824 Pianvignale, † 3.6.1893 Turin – I ▭ Comanducci V; DEB XI; ThB XXXIV.

Vinaigre, *Laurens,* goldsmith, f. 1557 – F ▭ Audin/Vial II.

Vinain, *Maurice,* sculptor, f. 1515, l. 1523 – F ▭ Audin/Vial II.

Vinajkin, *Vasil' Pavlovyč* (Vinajkin, Vasilij Pavlovič), sculptor, * 9.1.1924 Šamkino – UA ▭ ChudSSSR II; SChU.

Vinajkin, *Vasilij Pavlovič* (ChudSSSR II) → **Vinajkin,** *Vasil' Pavlovyč*

Viñales, *Benito,* silversmith, f. 1795 – PY ▭ EAAm III.

Vinall, *Charles George,* architect, f. 1868 – GB ▭ DBA.

Vinall, *Joseph William Topham,* painter, etcher, * 11.6.1873 Liverpool, † 1953 – GB ▭ Lister; ThB XXXIV; Wood.

Viñals, *Frederic,* architect, * 1909 Barcelona – E ▭ Ráfols III.

Viñals Muñoz, *Melcior,* architect, * 1878 Barcelona, † 1938 – E ▭ Ráfols III.

Viñals Roig, *Alfonso,* painter, * 1857 Villanueva y Geltrú, † 1940 Villanueva y Geltrú – E ▭ Cien años XI; Ráfols III.

Viñals Sabaté, *Salvador,* architect, * 1847 Barcelona, † 1926 Barcelona – E ▭ Ráfols III.

Vinandi, *Francesco,* painter, f. 1601 – I ▭ ThB XXXIV.

Viñao, *Enrique,* decorative painter, f. 1929 – E ▭ Cien años XI.

Vinař, *Milan,* painter, master draughtsman, * 23.6.1923 Chrudim, † 2.6.1958 Brno – CZ ▭ ArchAKL.

Vinardell, *Joan Ernest,* master draughtsman, illustrator, f. 1949 – E ▭ Ráfols III.

Vinařová, *Cecilie,* painter, * 10.3.1909 Ústí nad Labem – CZ ▭ Toman II.

Viñas, *Gabriel* (Xavier Dachs), painter, master draughtsman, f. 1886 – E ▭ Cien años XI; Ráfols III.

Viñas, *Juan Baut.,* architect, f. 1688, l. 1705 – E ▭ ThB XXXIV.

Viñas, *El Padre Julián,* calligrapher, * 1817 Madrid, † 1874 Madrid – E ▭ Cotarelo y Mori II.

Viñas y Ortiz, *José,* landscape painter, * Madrid, f. 1871, l. 1881 – E ▭ Cien años XI; ThB XXXIV.

Viñas Tasso, *Guillem* (Viñas Tasso, Guillerme), watercolourist, * 1890 Barcelona, l. 1952 – E ▭ Cien años XI; Ráfols III.

Viñas Tasso, *Guillerme* (Cien años XI) → **Viñas Tasso,** *Guillem*

Vinatea Cantuarias, *Leonor,* painter, * 1910 Lima – PE ▭ EAAm III; Ugarte Eléspuru.

Vinatea Reinoso, *Jorge,* painter, * 22.4.1900 Arequipa, † 15.7.1931 Arequipa – PE ▭ DA XXXII; EAAm III; Ugarte Eléspuru; Vollmer V.

Vinatier, *Gilles Hyacinthe,* cabinetmaker, f. 22.9.1785, l. 1799 – F ▭ Kjellberg Mobilier; ThB XXXIV.

Vînătoru, *Gheorghe* (Vănătoru, Gheorghe; Vânătoru, George), figure painter, portrait painter, landscape painter, still-life painter, genre painter, * 7.4.1905 or 19.4.1908 Oltenița – RO ▭ Barbosa; ThB XXXIV; Vollmer V.

Vinay, *François,* goldsmith, f. 1556 – F ▭ Audin/Vial II.

Vinay, *Jean,* painter, * 2.2.1907 St-Marcellin (Isère), † 23.8.1978 L'Albenc (Isère) – F ▭ Bénézit; Vollmer V.

Vinazer (Bildhauer-Familie) (ThB XXXIV) → **Vinazer,** *Balthasar*

Vinazer (Bildhauer-Familie) (ThB XXXIV) → **Vinazer,** *Christian*

Vinazer (Bildhauer-Familie) (ThB XXXIV) → **Vinazer,** *Christof*

Vinazer (Bildhauer-Familie) (ThB XXXIV) → **Vinazer,** *Dominik*

Vinazer (Bildhauer-Familie) (ThB XXXIV) → **Vinazer,** *Johann*

Vinazer (Bildhauer-Familie) (ThB XXXIV) → **Vinazer,** *Josef (1738)*

Vinazer (Bildhauer-Familie) (ThB XXXIV) → **Vinazer,** *Josef (1742)*

Vinazer (Bildhauer-Familie) (ThB XXXIV) → **Vinazer,** *Josef (1804)*

Vinazer (Bildhauer-Familie) (ThB XXXIV) → **Vinazer,** *Karl Johann*

Vinazer (Bildhauer-Familie) (ThB XXXIV) → **Vinazer,** *Margarete*

Vinazer (Bildhauer-Familie) (ThB XXXIV) → **Vinazer,** *Martin*

Vinazer, *Balthasar,* sculptor, * 8.1.1652 St. Ulrich-Pescosta, l. about 1680 – I ▭ ThB XXXIV.

Vinazer, *Christian,* sculptor, medalist, * 1748 St. Ulrich-Pescosta, † 21.12.1782 – I, A ▭ ThB XXXIV.

Vinazer, *Christof,* sculptor, f. 1693 – I ▭ ThB XXXIV.

Vinazer, *Dominik,* sculptor, f. about 1682, l. about 1706 – I ▭ ThB XXXIV.

Vinazer, *Johann,* sculptor, f. 1692 – I ▭ ThB XXXIV.

Vinazer, *Josef (1738),* sculptor(?), medalist, * 1738(?) St. Ulrich-Pescosta, † 17.12.1814 Kremnitz – I, CZ, SK ▭ ThB XXXIV.

Vinazer, *Josef (1742),* sculptor, f. 1742 – I ▭ ThB XXXIV.

Vinazer, *Josef (1804),* sculptor, † 1804 – I, E ▭ ThB XXXIV.

Vinazer, *Karl Johann,* engraver, f. 1782, l. 1817 – I, H, CZ, RO ▭ ThB XXXIV.

Vinazer, *Margarete,* sculptor, f. 1701 – I ▭ ThB XXXIV.

Vinazer, *Martin,* sculptor, f. 1702, l. 1712 – I ▭ ThB XXXIV.

Vinberg, *Andrej,* goldsmith, * 1756 Schweden, † 1827 – S, RUS ▭ ChudSSSR II.

Vinberg, *Ivan* (ChudSSSR II) → **Winberg,** *Iwan*

Vinboin, *Antoine,* painter, * about 1569 Antwerpen (?), † 20.5.1661 Genf – CH ▭ Brun III.

Vinc, *Nicolas* → **Vin,** *Nicolas*

Vinca, *Maria,* landscape painter, flower painter, * 1885 Mailand, l. 1935 – I ▭ Comanducci V; Vollmer V.

Vincard, *Charles,* porcelain painter, * Paris, f. before 1874, l. 1882 – F ▭ Neuwirth V.

Vince, *Ferdinand,* painter, master draughtsman, * 1783 Athe (Hennegau), † 20.4.1824 Prag – CZ ▭ Toman II.

Vince, *Georges,* painter, sculptor, * 20.3.1913 St-Joachim (Loire-Atlantique), † 26.3.1991 – F ▭ Bénézit.

Vincelet, *Victor,* fruit painter, flower painter, * Thiers, f. 1869, † 1871 – F ▭ Pavière III.1; ThB XXXIV.

Vincenc, *Jan* → **Finzenz,** *Jan*

Vincenc, *Jan (1763),* painter, * 1763, † 6.5.1836 Prag – CZ ▭ Toman II.

Vincenc z Dubrovníka, stonemason, architect, f. 1513 – SK ▭ Toman II.

Vincencius de Castua → **Vincentius de Castua**

Vincencius de Constancia → **Ensinger,**
 Vincenz
Vincendeau, *Jean-Louis,* painter, * 1949
 Gétigné (Loire-Atlantique) – F
 ▭ Bénézit.
Vinceneux, *François,* sculptor, f. 4.7.1727,
 l. 1764 – F ▭ Lami 18.Jh. II.
Vinceneux, *Jean-Baptiste,* sculptor,
 * about 1736, † about 5.7.1795 – F
 ▭ Lami 18.Jh. II.
Vinceneux, *Léopold-Marie-Léon,* architect,
 * 1849 Paris, l. 1874 – F ▭ Delaire.
Vinceneux, *Martin-François,* sculptor,
 f. 14.8.1756, † 5.1782 – F
 ▭ Lami 18.Jh. II.
Vinceneux, *Pierre,* sculptor (?), f. 2.4.1793
 – F ▭ Lami 18.Jh. II.
Vincenneix, sculptor, f. 12.1774 – F
 ▭ Lami 18.Jh. II.
Vincennes → **Chartrand,** *Vincent*
Vincenot, *Henri,* painter, master
 draughtsman, * 2.1.1912 Dijon (Côte-
 d'Or), † 21.11.1985 – F ▭ Bénézit.
Vincenot, *Jacques-Albert,* sculptor,
 f. 11.4.1741, † 4.11.1774 Paris – F
 ▭ ThB XXXIV.
Vincent → **Guignebert,** *Jean-Claude*
Vincent (1386), glass artist, f. 1386,
 l. 1390 – F ▭ Audin/Vial II.
Vincent (1513), stonemason, architect,
 * Dubrovnik (?), f. 1513, l. 1523 – SK
 ▭ ArchAKL.
Vincent (1523), medieval printer-painter,
 f. 1523 – F ▭ Audin/Vial II.
Vincent (1630), sculptor, f. 1630, l. 1650
 – D ▭ ThB XXXIV.
Vincent (1753) (Vincent (aîné), gilder,
 f. 1753, l. 1758 – F ▭ ThB XXXIV.
Vincent (1764), portrait painter,
 miniature painter, f. 1764 – F, RUS
 ▭ ThB XXXIV.
Vincent (1769), sculptor, ceramist, f. 1769
 – F ▭ Lami 18.Jh. II.
Vincent (1881), porcelain painter, f. 1881
 – F ▭ Neuwirth V.
Vincent, *Ada S.,* painter, f. 1925 – USA
 ▭ Falk.
Vincent, *Adélaïde* → **Labille-Guiard,**
 Adélaïde
Vincent, *Albert-Franklin,* architect, * 1835
 Landévennec (Finistère), l. after 1858
 – F ▭ Delaire.
Vincent, *Alice W.,* miniature painter,
 f. 1906 – GB ▭ Foskett.
Vincent, *Alphonse,* architect, * 1821
 Clamecy, l. after 1838 – F ▭ Delaire.
Vincent, *Ambroise Méry,*
 * 9.1776 Paris – F ▭ ThB XXXIV.
Vincent, *Andrew* (Vincent, Andrew
 McDuffie & Vincent, Andrew McDuffie),
 painter, * 14.5.1898 Hutchinson
 (Kansas), l. before 1961 – USA
 ▭ EAAm III; Vollmer V.
Vincent, *Andrew McDuffie* (EAAm III) →
 Vincent, *Andrew*
Vincent, *Anna,* etcher, * about 1684 or
 1685 Angoulême, † 5.3.1736 Amsterdam
 – NL ▭ Waller.
Vincent, *Antoine (1748),* painter, japanner,
 f. 1748, † 29.1.1772 Paris – F
 ▭ ThB XXXIV.
Vincent, *Antoine (1862),* ebony artist,
 painter (?), * 1862 Carpentras, † 1942
 Carpentras – F ▭ Alauzen.
Vincent, *Antoine (1893),* stone sculptor,
 mason, f. 7.1.1893, l. before 1897 –
 CDN ▭ Karel.
Vincent, *Antoine Paul,* portrait painter,
 miniature painter, f. 1800, l. 1812 –
 F ▭ Darmon; Schidlof Frankreich;
 ThB XXXIV.

Vincent, *Arthur,* wood sculptor, modeller,
 decorator, * 1852, † 1903 – CDN
 ▭ Karel.
Vincent, *Bernard,* sculptor, f. 1405 – F
 ▭ Beaulieu/Beyer; ThB XXXIV.
Vincent, *Bertrand,* portrait painter,
 miniature painter, f. 1810 – F
 ▭ ThB XXXIV.
Vincent, *Brian,* painter, f. 1979 – GB
 ▭ McEwan.
Vincent, *Catherine,* goldsmith, * before
 20.4.1678 (?), l. 22.1.1750 – F
 ▭ Nocq IV.
Vincent, *Cesare,* painter, f. before 1872
 – I ▭ ThB XXXIV.
Vincent, *Charles (1741),* cabinetmaker,
 f. 1741 – F ▭ Brune.
Vincent, *Charles (1861),* sculptor,
 * 1.4.1861 or 1862 Rouen,
 † 8.7.1918 (?) – F ▭ Kjellberg Bronzes;
 ThB XXXIV.
Vincent, *Charles Damas,* architect,
 * 20.5.1820 Péruwelz, † 1.10.1888
 Basècles – B ▭ ThB XXXIV.
Vincent, *Charles-François,* wood sculptor,
 f. 1704, l. 1714 – F ▭ Audin/Vial II.
Vincent, *Charlotte J.,* miniature painter,
 f. 1908 – GB ▭ Foskett.
Vincent, *Claude,* goldsmith, f. 1503,
 † 1554 or 1555 – F ▭ Audin/Vial II.
Vincent, *Contyn de,* copyist, f. 1.1372 – F
 ▭ Bradley III.
Vincent, *D.,* flower painter, f. 1893 – GB
 ▭ Johnson II; Wood.
Vincent, *Daniel,* painter, f. 1844, l. 1854
 – F ▭ Audin/Vial II.
Vincent, *David,* artist, f. 1901 – F
 ▭ Bénézit.
Vincent, *E.,* master draughtsman, f. 1863
 – CDN ▭ Harper.
Vincent, *E. M.,* painter, f. 1893 – GB
 ▭ Wood.
Vincent, *Edward,* goldsmith, f. 1718,
 l. 1738 – GB ▭ ThB XXXIV.
Vincent, *Emile,* painter, * 1828 Toulon,
 † 1907 Toulon – F ▭ Alauzen.
Vincent, *Ernest-Émilien,* architect, * 1863
 Dammartin, l. after 1883 – F ▭ Delaire.
Vincent, *F.* (EAAm III) → **Vincent,**
 Francisco
Vincent, *F. (1801),* topographical engraver,
 f. 1801 – GB ▭ Lister.
Vincent, *Floris,* medieval printer-painter,
 f. 1688 – F ▭ Audin/Vial II.
Vincent, *Francis,* sculptor, f. 1853, l. 1858
 – USA ▭ EAAm III.
Vincent, *Francisco* (Vincent, F.), painter,
 master draughtsman, f. 1826, l. 1857
 – ROU, GB ▭ EAAm III.
Vincent, *François,* sculptor, gilder,
 cabinetmaker, * 1737 or 1738,
 † 23.10.1804 Loretteville (Québec) –
 CDN ▭ Karel.
Vincent, *François (1680),* goldsmith,
 f. 2.6.1680, l. 11.9.1715 – F
 ▭ Nocq IV.
Vincent, *François (1723),* goldsmith,
 * before 15.9.1723, l. 31.8.1769 – F
 ▭ Nocq IV.
Vincent, *François André,* etcher, miniature
 painter, * 30.12.1746 Paris, † 3.8.1816
 or 4.8.1816 Paris – F ▭ DA XXXII;
 Darmon; ELU IV; ThB XXXIV.
Vincent, *François-Bertrand,* goldsmith,
 f. 13.8.1718, † before 26.11.1748 – F
 ▭ Nocq IV.
Vincent, *François Elie,* portrait painter,
 miniature painter, * 20.6.1708
 Genf, † 28.3.1790 Paris – CH, F
 ▭ Schidlof Frankreich; ThB XXXIV.

Vincent, *François-Joseph,* architect,
 * 1809, † before 1907 Tours – F
 ▭ Delaire.
Vincent, *François Philibert,* painter,
 * Paris, f. 1793, l. 1812 – F
 ▭ ThB XXXIV.
Vincent, *G.,* furniture artist, f. 1701 – F
 ▭ Kjellberg Mobilier.
Vincent, *Gabriel,* jeweller, * 1.12.1731
 Genf, † 22.12.1804 – CH ▭ Brun III.
Vincent, *George (1796),* landscape
 painter, marine painter, etcher, engraver,
 * 27.6.1796 Norwich, † 1831 (?) or
 4.1832 or 1836 (?) Norwich – GB
 ▭ Brewington; DA XXXII; Grant;
 Johnson II; Lister; ThB XXXIV.
Vincent, *George (1861),* sculptor, f. 1861,
 l. 1865 – CDN ▭ Karel.
Vincent, *Guillaume,* goldsmith, * Meaux,
 f. 1566 – CH, F ▭ Brun III.
Vincent, *Guillaume (1490),* mason,
 stonemason, f. 1490, l. 1492 – F
 ▭ Roudié.
Vincent, *Guillaume (1542),* embroiderer,
 * Toulouse, f. 11.1542 – F ▭ Roudié.
Vincent, *H.* (Páez Rios III) → **Vincent,**
 Hubert
Vincent, *Harriet S.,* painter, f. 1915 –
 USA ▭ Falk.
Vincent, *Harry Aiken,* marine painter,
 * 14.2.1864 or 1867 (?) Chicago,
 † 27.9.1931 Rockport (Illinois) – USA
 ▭ EAAm III; Falk; ThB XXXIV.
Vincent, *Henriette Antoinette* (Vincent
 Rideau du Sal, Henriette-Antoinette),
 fruit painter, flower painter,
 watercolourist, master draughtsman,
 * 5.1786 Brest (Frankreich), † 1830 – F
 ▭ Hardouin-Fugier/Grafe; Pavière III.1;
 ThB XXXIV.
Vincent, *Henry,* painter, f. 1879, l. 1897
 – GB ▭ Johnson II; Wood.
Vincent, *Hubert* (Vincent, H.), engraver,
 * Lyon, f. about 1680, l. 1730 – F, I
 ▭ Páez Rios III; ThB XXXIV.
Vincent, *J.,* landscape painter, f. 1831
 – GB ▭ Grant.
Vincent, *Jacques (1683),* clockmaker,
 f. 1683, l. 1686 – F ▭ Audin/Vial II.
Vincent, *Jacques (1847),* architect, f. 1847,
 l. 1850 – F ▭ Audin/Vial II.
Vincent, *Jan,* wood engraver, f. 1686,
 l. 1687 – NL ▭ Waller.
Vincent, *Jean (1542),* mason, f. 16.7.1542,
 l. 22.1.1543 – F ▭ Roudié.
Vincent, *Jean (1720),* potter, * Loire,
 f. 1720, l. 1733 – F ▭ Audin/Vial II.
Vincent, *Jean-Gabriel* → **Vincent,** *Gabriel*
Vincent, *Johannes* → **Vinchint,** *Johannes*
Vincent, *John W.* (Mistress) → **Vincent,**
 Ada S.
Vincent, *Joseph (1460),* building craftsman,
 f. 1460 – F ▭ ThB XXXIV.
Vincent, *Joseph (1739),* porcelain
 artist (?), f. 1739, l. after 1741 – F
 ▭ ThB XXXIV.
Vincent, *Jules,* architect, * 1784, † 1850
 – F ▭ Delaire.
Vincent, *Karen,* glass artist, f. 1988 – GB
 ▭ WWCGA.
Vincent, *Laurent,* founder, f. 1555 – F
 ▭ ThB XXXIV.
Vincent, *Léon,* sign painter, f. 1890,
 l. 1891 – CDN ▭ Karel.
Vincent, *Léon-Pierre,* architect, * 1866
 Landévennec, l. 1907 – F ▭ Delaire.
Vincent, *Léon-Théophile,* architect, * 1862,
 l. after 1886 – F ▭ Delaire.
Vincent, *Lesassier,* sculptor, f. 1837 –
 USA ▭ Karel.

Vincent, *Louis,* landscape painter, still-life
painter, * 1758 Versailles, l. 1795 – F
▭ Pavière II; ThB XXXIV.

Vincent, *Louis-Julien Alexandre,* architect,
* 1787 Paris, l. 1815 – F ▭ Delaire.

Vincent, *Louise* (Phalipon, Louise), fruit
painter, portrait painter, f. 1837, l. 1850
– F ▭ Pavière III.1; ThB XXXIV.

Vincent, *Marsault,* mason, * Montaigut-
le-Blanc (Creuse), f. 24.6.1536 – F
▭ Roudié.

Vincent, *Maurice-Louis,* architect, * 1882
Bernay (Eure), l. 1905 – F ▭ Delaire.

Vincent, *Michel,* sculptor, architect,
* Yamachiche (Quebec), f. 1820 (?),
l. after 12.1843 – CDN ▭ Karel.

Vincent, *Nancy,* sculptor, * 1895 – ZA
▭ Berman.

Vincent, *Odile,* goldsmith, * before
8.8.1730, l. 1793 – F ▭ Nocq IV.

Vincent, *P.,* landscape painter, f. 1829,
l. 1831 – GB ▭ Grant; Johnson II.

Vincent, *Paul,* building craftsman,
* Laon (?), f. 1611 – F ▭ ThB XXXIV.

Vincent, *Philippes,* cabinetmaker, f. 9.1654,
† before 30.9.1677 – F ▭ Audin/Vial II.

Vincent, *Pierre (1756),* sculptor,
f. 23.7.1756, l. 1786 – F
▭ Lami 18.Jh. II.

Vincent, *Pierre (1786),* cabinetmaker,
f. 1786, l. 1795 – F ▭ ThB XXXIV.

Vincent, *Pierre (1787),* painter, f. 1787
– F ▭ ThB XXXIV.

Vincent, *Pierre (1799),* goldsmith, f. 1799
– CH, F ▭ Brun III.

Vincent, *Pierre (1822),* painter, f. 1822,
l. 1845 – F ▭ ThB XXXIV.

Vincent, *Pierre (1949)* (Vincent, Pierre),
landscape painter, * 7.3.1949 Paris – F
▭ Bénézit.

Vincent, *Pierre-Jean-Baptiste,* painter,
* 5.5.1820 Lyon – F ▭ Audin/Vial II.

Vincent, *Prosper,* painter, restorer,
* 1824 Lyon, † 19.1.1892 Lyon – F
▭ Audin/Vial II.

Vincent, *René,* master draughtsman,
poster artist, * 1879 Paris, † 1936 –
F ▭ Bénézit; Schurr III; ThB XXXIV.

Vincent, *Roch,* furniture artist, f. 1793
– F ▭ Kjellberg Mobilier.

Vincent, *Spencer,* painter, f. 1865, † 1910
– GB ▭ Mallalieu; Wood.

Vincent, *Thomas,* painter, * 1930 – USA
▭ Vollmer VI.

Vincent, *Tom* → **Vincent,** *Thomas*

Vincent, *Wendy,* lithographer, etcher,
* 1941 Pretoria – ZA ▭ Berman.

Vincent, *William (1690),* mezzotinter,
f. about 1690 – GB ▭ ThB XXXIV.

Vincent, *William (1769),* goldsmith,
f. about 1769, l. 1772 – GB
▭ ThB XXXIV.

Vincent, *Zacharie,* painter, * 1812 or
28.1.1815 Lorette or Village-des-
Huron, † 9.10.1886 Quebec – CDN
▭ EAAm III; Harper; Karel.

Vincent de Boulogne, painter, * 1324
– F, NL ▭ ThB XXXIV.

Vincent-Calbris, *Sophie,* painter,
* 1822 Rouen, † 6.2.1859 Lille – F
▭ ThB XXXIV.

Vincent-Darasse, *Henri,* painter, † 1916
– F ▭ Bénézit.

Vincent-Darasse, *Maurice,* painter, † 1918
– F ▭ Bénézit.

Vincent-Darasse, *Paul,* landscape painter,
* about 1861, † 22.4.1904 Mentone – F
▭ ThB XXXIV.

Vincent Demontpetit, *Armand* → **Vincent
de Montpetit,** *Armand*

Vincent iz Kastva (ELU IV) →
Vincentius de Castua

Vincent-Larcher, glass painter, f. 1801
– F ▭ ThB XXXIV.

Vincent de Montmiral, painter, f. 1499
– F ▭ Audin/Vial II.

Vincent Montpetit, *Armand* → **Vincent
de Montpetit,** *Armand*

Vincent de Montpetit, *Armand* (Montpetit,
Armand Vincent), enamel artist,
* 13.12.1713 or 31.12.1713 (?)
Mâcon, † 30.4.1800 Paris – F
▭ Schidlof Frankreich; ThB XXXIV.

Vincent de Raguza (Raguza, Vincent
de), architect, f. 1513, l. 1520 – SK
▭ Toman II.

Vincent Rideau du Sal, *Henriette-
Antoinette* (Hardouin-Fugier/Grafe) →
Vincent, *Henriette Antoinette*

Vincenti, *De,* architect (?), f. 1701 – I
▭ ThB XXXIV.

Vincenti, *Andrea,* glass painter, f. 1651
– I ▭ ThB XXXIV.

Vincenti, *Cesare,* painter, woodcutter,
* 7.3.1890 Città di Castello, † 1971
Mailand – I ▭ Comanducci V;
Servolini.

Vincenti, *Filiberto,* silversmith,
* Lothringen (?), f. 7.6.1634, l. 23.9.1645
– I ▭ Bulgari I.3/II.

Vincenti, *Francis,* sculptor, f. 1853,
l. 1858 – USA, F, I ▭ Groce/Wallace;
Soria.

Vincenti, *Giacomo,* painter, f. 1411 – I
▭ Schede Vesme IV.

Vincenti, *Gianantonio,* painter, f. 1670 – I
▭ ThB XXXIV.

Vincenti, *Giovanni Antonio,* silversmith,
founder, * 1636 Perugia, † 1.6.1695
Rom – I ▭ Bulgari I.2; Bulgari I.3/II.

Vincenti, *Hubert* → **Vincent,** *Hubert*

Vincenti, *Luigi,* goldsmith, silversmith,
f. 16.4.1811, l. 10.12.1825 – I
▭ Bulgari III.

Vincenti, *Vincenzo,* silversmith, bronze
artist, f. 24.5.1749, l. 20.6.1778 – I
▭ Bulgari I.3/II.

Vincenti de Paolini, *Nelly,* painter,
* Montevideo, f. before 1937, l. 1969
– ROU ▭ PlástUrug II.

Vincentia, *Cambius de,* copyist, f. 1201
– D ▭ Bradley III.

Vincentia, *Marcus de,* copyist, f. 1501 – I
▭ Bradley III.

Vincentino (Vincentio), landscape painter,
f. 1769, l. 1772 – GB ▭ Grant;
ThB XXXIV.

Vincentio (Grant) → **Vincentino**

Vincentius (1401/1500), illuminator,
f. 1401 – D ▭ Merlo.

Vincentius (1472), stonemason, f. 1472
– CH ▭ Brun IV; ThB XXXIV.

Vincentius (1478) → **Berger,** *Vincens*

Vincentïus (1488), painter, f. 1488 – D
▭ ThB XXXIV.

Vincentius (1500) (Vincentius Cibiniensis
(1500)), painter, f. 1500, l. 1530 – RO
▭ DA XXXII; ThB XXXIV.

Vincentius (1510), copyist, f. 1510 – D
▭ Bradley III.

Vincentius (1512), sculptor, f. about 1512
– H ▭ ThB XXXIV.

Vincentius (1551), painter, f. 1551,
l. 1556 – D ▭ ThB XXXIV.

Vincentius, *Daniel,* painter, f. 1702,
† 7.1739 Den Haag – NL
▭ ThB XXXIV.

Vincentius, *Guillelmey* → **Vincentius,**
Wilhelmus

Vincentius, *Johannes,* painter, f. 1766
– NL ▭ ThB XXXIV.

Vincentius, *Ludovicus,* copyist, f. 1517 – I
▭ Bradley III.

Vincentius, *Wilhelmus* (Vincentius, Willem
(1735); Vincentius, Willem (1735) &
Vincentius, Willem (1760)), painter,
etcher, * before 28.3.1736 Den Haag
(Zuid-Holland) (?), l. 1811 – NL
▭ Scheen II; ThB XXXIV; Waller.

Vincentius, *Willem* (ThB XXXIV; Waller)
→ **Vincentius,** *Wilhelmus*

Vincentius q. ser. Benedicti de Benedictis
→ **Benedetti,** *Vincenzo* (1465)

Vincentius de Castua (Vincenzo da
Castua; Vincent iz Kastva), painter,
* Kastrav (Fiume) (?), f. 1474 – HR
▭ DEB XI; ELU IV; ThB XXXIV.

Vincentius Cibiniensis (1500) (DA
XXXII) → **Vincentius (1500)**

Vincentius filius Laurentii → **Dobrićević,**
Vice

Vincentius v. Ragusa, architect, f. about
1513 – H ▭ ThB XXXIV.

Vincenty, *Hippolyte-Albert,* architect,
* 1850 Chambéry, l. after 1874 – F
▭ Delaire.

Vincenz, *Hans,* painter, * 1900 Köln – D
▭ KüNRW IV.

Vincenz, *Rodica Marieta,* decorator, textile
artist, printmaker, interior designer,
* 23.5.1921 Craiova – RO ▭ Barbosa.

Vincenzi, *Agostino,* portrait painter,
* 20.3.1911 Civita Cosenza – I
▭ Vollmer V.

Vincenzi, *Alicia de* (De Vincenzi, Alicia
de), painter, master draughtsman,
* 18.1.1926 Buenos Aires – RA
▭ Gesualdo/Biglione/Santos; Merlino.

Vincenzi, *Aristotile* (Comanducci V; ThB
XXXIV) → **Vicenzi,** *Aristotile*

Vincenzi, *Barbone* → **Barbone,** *Vincenzo*

Vincenzi, *Geminiano,* painter, * 1770
Modena, † 1831 Modena – I
▭ PittItalOttoc; ThB XXXIV.

Vincenzi, *Giorgio De* (Vollmer V) →
DeVincenzi, *Giorgio*

Vincenzi, *Marco Antonio,* painter, * about
1713 Cavalese, † 1753 Castello di
Fiemme – I ▭ DEB XI; ThB XXXIV.

Vincenzi, *Michelangelo,* goldsmith,
f. 24.11.1662 – I ▭ Bulgari I.3/II.

Vincenzi, *Teresita,* painter, * 28.11.1897
Quistello, l. 1972 – I ▭ Comanducci V.

Vincenzi, *Vincenzo,* goldsmith, f. before
1759 – I ▭ ThB XXXIV.

Vincenzina, *Giuseppe,* flower painter,
f. 1701 – I ▭ ThB XXXIV.

Vincenzini, *Giovanni,* jeweller, * 1737,
† before 17.12.1772 – I ▭ Bulgari I.2.

Vincenzini, *Pietro,* goldsmith, f. 9.5.1827,
l. 1869 – I ▭ Bulgari I.3/II.

Vincenzius → **Vincentius (1500)**

Vincenzo (1469), painter, f. 1469 – I
▭ ThB XXXIV.

Vincenzo (1501), miniature painter, f. 1501
– I ▭ Bradley III.

Vincenzo (1535), marquetry inlayer,
f. 1535 – I ▭ ThB XXXIV.

Vincenzo (1551), painter, f. 1551 – I
▭ Schede Vesme IV.

Vincenzo (1600), sculptor, f. 1600 – I
▭ ThB XXXIV.

Vincenzo (1607), carver, f. 1607 – I
▭ ThB XXXIV.

Vincenzo (1654), painter, f. 14.4.1654 – I
▭ Schede Vesme IV.

Frate Vincenzo (1701) (Vincenzo, Frate
(1701)), painter, f. 1701 – I ▭ DEB XI;
ThB XXXIV.

Vincenzo (1954), sculptor, architect, * 5.4.1954 Zürich – CH ▭ KVS.

Vincenzo, Frate (1701) (DEB XI; ThB XXXIV) → Frate **Vincenzo (1701)**

Vincenzo, Alfredo N. de (Vicenzo, Alfredo de; De Vicenti, Alfredo N.; De Vincenzo, Alfredo N.), painter, graphic artist, * 25.10.1921 Sarandí (Buenos Aires) or Avellaneda (Buenos Aires) – RA ▭ EAAm I; EAAm III; Gesualdo/Biglione/Santos; Merlino.

Vincenzo, Ennio di (DEB XI) → **DiVincenzo, Ennio**

Vincenzo Miniatore → **Vincenzo (1501)**

Vincenzo da Bassiano (1501), carver, f. 1501 – I ▭ ThB XXXIV.

Vincenzo di Benedetto, miniature painter, f. 1501 – I ▭ D'Ancona/Aeschlimann.

Vincenzo da Brescia (1539), painter, f. 1539 – I ▭ ThB XXXIV.

Vincenzo de Capua → **Vincenzo Capua**

Vincenzo Capua, painter, f. 1499 – I ▭ ThB XXXIV.

Vincenzo da Carrara, sculptor, f. 1518, l. 1529 – I ▭ ThB XXXIV.

Vincenzo da Castua (DEB XI) → **Vincentius de Castua**

Vincenzo da Città di Castello, painter, f. 1436 – I ▭ Gnoli.

Vincenzo detto Corso → **Corso, Vincenzo**

Vincenzo da Cortona, cabinetmaker, f. 1493, l. 1516 – I ▭ ThB XXXIV.

Vincenzo di Domenico, miniature painter (?), f. 1518 – I ▭ Levi D'Ancona.

Vincenzo da Faenza, Fra, miniature painter, f. 1536, l. 1537 – I ▭ ThB XXXIV.

Vincenzo Fiammingo → **Stella, Vincenzo**

Vincenzo da Forlì, painter, f. 1592, l. 1639 – I ▭ ThB XXXIV.

Vincenzo de' Galizzi → **Vincenzo da Santaroce**

Vincenzo de Ganibocci, glass painter, f. 1513 – I ▭ Gnoli.

Vincenzo di Giacomo, goldsmith, f. 20.7.1506 – I ▭ Bulgari III.

Vincenzo di ser Giacomo da Perugia, painter, f. 1498 – I ▭ Gnoli.

Vincenzo di GiovamBattista, goldsmith, f. 1575, l. 1582 – I ▭ Bulgari I.3/II.

Vincenzo di Giuseppe da Perugia, painter, f. 1566, † 28.6.1621 – I ▭ Gnoli.

Vincenzo di Innocenzo, goldsmith, f. 9.3.1489 – I ▭ Bulgari I.3/II.

Vincenzo Mantovano, goldsmith, f. about 1550 – I ▭ ThB XXXIV.

Vincenzo di Niccolò di Mascio da Perugia, painter, f. 1517, l. 1522 – I ▭ Gnoli.

Vincenzo da Norcia, painter, † 5.1553 Spoleto – I ▭ Gnoli.

Vincenzo de Nuvola → **Nuvolo, Giuseppe**

Vincenzo dall'Orto (?) → **Seregni, Vincenzo**

Vincenzo di Ottaviano Ciburri da Perugia → **Ciburri, Vincenzo**

Vincenzo di Pasqua (1470) (Vincenzo di Pasqua), painter, * Capogna (Camerino), f. 1470 – I ▭ Gnoli; ThB XXXIV.

Vincenzo da Pavia (ThB XXXIV) → **Azani, Vincenzo degli**

Vincenzo da Piacenza, marquetry inlayer, f. 1464 – I ▭ ThB XXXIV.

Vincenzo da Piacenza (1414), goldsmith, f. 1414 – I ▭ Bulgari III.

Vincenzo da Piacenza (1418), goldsmith, silversmith, f. 1418, l. 19.1.1419 – I ▭ Bulgari I.2.

Vincenzo di Pier Gentile → **Cocchi, Vincenzo (1623)**

Vincenzo di Pietro Martire, goldsmith, f. 11.3.1502, l. 9.4.1529 – I ▭ Bulgari III.

Vincenzo da Pisa → **Cosini, Vincenzo**

Vincenzo di Raffaello de'Rossi (ELU IV) → **Rossi, Vincenzo di Raffaello**

Vincenzo de Rogata → **Rogata, Vincenzo de**

Vincenzo da Rogata, painter, f. 1498 – I ▭ DEB XI.

Vincenzo da San Gimignano → **Tamagni, Vincenzo di Benedetto di Chele**

Vincenzo di San Vito, altar architect, * 1481, † 1525 Udine – I ▭ ThB XXXIV.

Vincenzo da Santaroce, painter, f. 1531 – I ▭ DEB XI.

Vincenzo di Silla, goldsmith, f. 29.3.1425, l. 2.10.1427 – I ▭ Bulgari III.

Vincenzo da Soncino, sculptor, f. 1598 – I ▭ ThB XXXIV.

Vincenzo Tamagni da S. Gemignano (Gnoli) → **Tamagni, Vincenzo di Benedetto di Chele**

Fra **Vincenzo da Trapani** → **Coppola, Vincenzo**

Vincenzo da Treviso → **Destre, Vincenzo dalle**

Vincenzo de' Vecchi → **Vincenzo da Santaroce**

Vincenzo da Verona → **Vacche, Fra Vincenzo Dalle**

Vincenzo da Vigiù, stonemason, f. 1564 – I ▭ ThB XXXIV.

Vinch, Johann → **Winker, Johann**

Vinchant, painter, f. 1411, l. 1412 – F ▭ ThB XXXIV.

Vinche, Lionel, painter, graphic artist, * 1936 Antoing – B ▭ DPB II.

Vinchint, Johannes, copyist, f. 1453 – B ▭ Bradley III.

Vinchon, Auguste (Schurr I) → **Vinchon, Auguste Jean-Bapt.**

Vinchon, Auguste Jean-Bapt. (Vinchon, Auguste), history painter, * 5.8.1789 Paris, † 16.8.1855 Bad Ems – F ▭ Schurr I; ThB XXXIV.

Vinchon, René Antoine, genre painter, * 24.12.1835 Paris, l. 1879 – F ▭ ThB XXXIV.

Vinci, Cav., painter, f. 1740 – I ▭ ThB XXXIV.

Vinci, F. Q. da, painter, f. 1759 – I ▭ DEB XI.

Vinci, Fridrich del, mason, architect, f. 26.3.1604 – CZ ▭ Toman II.

Vinci, Giambatt. (ThB XXXIV) → **Vinci, Giambattista**

Vinci, Giambattista (Vinci, Giambatt.), architect, * 1782 Monteleone (Vibo Valentia), † 1834 – I ▭ ThB XXXIV.

Vinci, Leo, sculptor, * 1931 – RA ▭ EAAm III.

Vinci, Leonardo (Bradley III) → **Leonardo da Vinci**

Vinci, Pierino da, sculptor, silversmith, * about 1530 Vinci, † 1553 Pisa – I ▭ DA XXIV; ThB XXXIV.

Vinci, Pietro, painter, * 4.12.1854 Tarent, l. 1900 – I ▭ Comanducci V; DEB XI; ThB XXXIV.

Vincidor, Tommaso (DA XXXII; DEB XI) → **Vincidor, Tommaso di Andrea**

Vincidor, Tommaso di Andrea (Vincidor, Tommaso), painter, master draughtsman, architect, * Bologna, f. 10.1.1517, † 1534 or 1536 Breda (?) – I, NL ▭ DA XXXII; DEB XI; ThB XXXIV.

Vincigli, Giovanni → **Venciglia, Giovanni**

Vinciguerra, Vincenzo, painter, * 18.11.1922 Caccamo – I ▭ Comanducci V; DizArtItal.

Vincilia, Giovanni, sculptor, f. 1640, l. 1647 – I ▭ ThB XXXIV.

Vincino di Vanni da Pistoia, painter, f. 1290, l. 1328 – I ▭ DEB XI; PittItalDuec; ThB XXXIV.

Vincioli, Jacopo, painter, * about 1430 Spoleto, † 2.1495 – I ▭ PittItalQuattroc.

Vinciolo, Federico de, master draughtsman, f. before 1587 – I ▭ ThB XXXIV.

Vinciunas, Antanas Rapolo (Vincjunas, Antanas Rapolasa), sculptor, frame maker, artisan, wood carver, * 16.2.1926 Jagaudžjaj (Litauen) – LT ▭ ChudSSSR II.

Vinciunas, Romualdas Antano (Vincjunas, Romual'das Antano), painter, stage set designer, * 7.2.1922 Dotinenaj (Litauen) – LT ▭ ChudSSSR II.

Vincjavičene, Genovajte Antano → **Kazickaité-Vincevičené, Genovaité**

Vincjunas, Antanas Rapolasa (ChudSSSR II) → **Vinciunas, Antanas Rapolo**

Vincjunas, Romual'das Antano (ChudSSSR II) → **Vinciunas, Romualdas Antano**

Vinck, de (Baron), etcher, * 1808 – B, NL ▭ ThB XXXIV.

Vinck, Abraham, portrait painter, * about 1580 Hamburg, † before 24.8.1621 Amsterdam – D, NL ▭ ThB XXXIV.

Vinck, Cornelis, landscape painter, f. 1667 – NL ▭ ThB XXXIV.

Vinck, Frans, history painter, portrait painter, * 14.9.1827 Antwerpen, † 17.10.1903 Berchem (Antwerpen) – NL, B ▭ DPB II; Schurr V; ThB XXXIV.

Vinck, Hans, copper engraver, * 1616 Antwerpen, l. 1637 – B, NL ▭ ThB XXXIV.

Vinck, Herkules van der, goldsmith, jeweller, f. 1593, l. 1597 – D ▭ ThB XXXIV.

Vinck, J., landscape painter, f. 1614 – NL ▭ ThB XXXIV.

Vinck, Jo → **Vinck, Jozef**

Vinck, Jozef, painter, * 3.12.1900 Berchem, † 1979 Mortsel (Antwerpen) – B ▭ DPB II; Vollmer V.

Vinck, Kasper Frans Huibrecht → **Vinck, Frans**

Vinck, Leonhart, pewter caster, f. 1537, † 1578 – D ▭ ThB XXXIV.

Vinck, Michael, copyist, f. 1436 – D ▭ Bradley III.

Vinck, Simon, sculptor, f. about 1722, l. 1752 – NL ▭ ThB XXXIV.

Vinckart, Christian (1) → **Finckart, Christian (1577)**

Vinckart, Christian (2) → **Finckart, Christian (1589)**

Vinckart, Georg → **Finckart, Georg**

Vinckbooms, David (1) → **Vinckeboons, David (1576)**

Vinckbooms, David (Bernt III; Bernt V; DA XXXII; DPB II; Waller) → **Vinckeboons, David (1576)**

Vinckbooms, Jan → **Vinckeboons, Johannes**

Vinckbooms, Johannes → **Vinckeboons, Johannes**

Vinckbooms, Philip (2) → **Vinckeboons, Philip (1607)**

Vincke, Albert → **Fincke, Albert**

Vincke, Hinrich → **Fincke, Hinrich**

Vinckeboons, *David (1576)* (Vinckeboons, David; Vinckboons, David (1576); Vinckboons, David; Vinckenboons, David), landscape painter, master draughtsman, watercolourist, glass painter, miniature painter, etcher, * before 13.8.1576 or 13.8.1576 or 1578 Mechelen, † 1629 or about 1632 or before 12.1.1633 Amsterdam – B, NL, GB ▭ Bernt III; Bernt V; DA XXXII; DPB II; ELU IV; Grant; List; ThB XXXIV; Waller.

Vinckeboons, *Jan* → **Vinckeboons, Johannes**

Vinckeboons, *Johannes* (Vingboons, Johannes; Vingboons, Juan), copper engraver, engraver of maps and charts, master draughtsman, painter, * 1617 Amsterdam, l. 1674 – RA, NL ▭ EAAm III; Merlino; ThB XXXIV; Waller.

Vinckeboons, *Joost* → **Vinckeboons, Justus**

Vinckeboons, *Justus,* architect, f. 1653, l. 1670 – NL, S ▭ ThB XXXIV.

Vinckeboons, *Philip (1578)* (Vinckeboons, Philip (1)), watercolourist, * Mechelen(?), f. 1578(?), † 1601 Amsterdam – B, NL ▭ ThB XXXIV.

Vinckeboons, *Philip (1607)* (Vingboons, Philip (2); Vinckeboons, Philip; Vinckeboons, Philip (2)), architect, * 1607 or 1608 Amsterdam, † before 10.2.1678 Amsterdam – NL ▭ DA XXXII; ELU IV; ThB XXXIV.

Vincken, *Jan* → **Vincken, Johannes Hubertus**

Vincken, *Johannes Hubertus,* watercolourist, master draughtsman, * 10.12.1914 Maastricht (Limburg) – NL ▭ Scheen II.

Vinckenboom, *Philip (1)* → **Vinckeboons, Philip (1578)**

Vinckenboons, *David* (Grant) → **Vinckeboons, David (1576)**

Vinckenborch, *Arnout* (DPB II) → **Vinkenborg,** *Arnout*

Vinckenbrinck, *Albert Jansz.,* wood sculptor, ivory carver, * about 1604 Spaarndam (Noord-Holland), † 20.8.1664 or 12.2.1665 Amsterdam – NL ▭ DA XXXII; ThB XXXIV.

Vinckleback, *William,* artist, * about 1824, l. 1850 – USA, D ▭ Groce/Wallace.

Vincks, *Martin* (Merlo) → **Vinx, Martin**

Vinckvelts, *Georg,* painter, * Münster (Westfalen)(?), f. 1560 – D, B, NL ▭ ThB XXXIV.

Vincman, *Iosif Karlovič,* painter, master draughtsman, * 23.9.1848 St. Petersburg, l. 1907 – RUS ▭ ChudSSSR II.

Vincman, *Osip Karlovič* → **Vincman, Iosif Karlovič**

Vincon, *Pieter,* painter, f. 1601 – NL ▭ ThB XXXIV.

Vinçotte, *Thomas (Baron)* (Vinçotte, Thomas), sculptor, * 8.1.1850 Borgerhout, † 25.3.1925 Brüssel – B, NL ▭ DA XXXII; ThB XXXIV.

Vincourová, *Kateřina,* assemblage artist, installation artist, * 1968 Prag – CZ ▭ ArchAKL.

Vincq, *Philipp de,* painter, f. 1588, l. 1599 – F ▭ ThB XXXIV.

Vincze, *Alexa,* ceramist, * 25.3.1954 Budapest – CH, H ▭ KVS; WWCCA.

Vincze, *András,* painter, graphic artist, * 1914 Feled – H ▭ MagyFestAdat.

Vincze, *Balázs,* painter, graphic artist, * 1947 Budapest – H ▭ MagyFestAdat.

Vincze, *Edit* → **Madarassyné,** *Vincze Edit*

Vincze, *Georg Ivan,* master draughtsman, painter, graphic artist, * 25.4.1921 Budapest – H, S ▭ SvKL V.

Vincze, *Gergely,* painter, graphic artist, artisan, * 5.1.1923 Budapest – H ▭ MagyFestAdat; Vollmer V.

Vincze, *Ivan* → **Vincze,** *Georg Ivan*

Vincze, *Lajos,* painter, graphic artist, illustrator, * 1914 Nagyberezna – H ▭ MagyFestAdat; Vollmer V.

Vincze, *László,* landscape painter, portrait painter, * 1934 Szamoskér – H ▭ MagyFestAdat.

Vincze, *Ottó,* graphic artist, * 1964 Kisvárda – H ▭ MagyFestAdat.

Vincze, *Paul,* medalist, * 1907 Galgagyork – H, GB ▭ Vollmer VI.

Vindé, *Françoise-Suzanne* → **Testu,** *Françoise-Suzanne*

Vinde, *Jens Jensen,* stucco worker, f. 1637, l. 1662 – N ▭ ThB XXXIV.

Vindedzis, *Gunar Ērikovič* (ChudSSSR II) → **Vīndedzis,** *Gunārs*

Vīndedzis, *Gunārs* (Vindedzis, Gunar Ērikovič), graphic artist, * 2.8.1918 Riga – LV ▭ ChudSSSR II.

Vindelicus → **Erhard** (1501)

Vindelot, *Jacques Vindelot,* miniature painter(?), f. 1465 – F ▭ Bradley III.

Vinderne, *Jean,* gem cutter, f. 1541 – F ▭ ThB XXXIV.

Vindevogel, *Joseph Xavier,* watercolourist, pastellist, * 1859 Gent, † 1941 Gent – B ▭ DPB II.

Vindevogel-Geleedts, *Flore,* flower painter, * 1866 Gent, † 1938 Gent – B ▭ DPB II.

Vine, *J.,* landscape painter, f. 1844 – GB ▭ Grant; Johnson II.

Vine, *James,* sculptor, * 1788, † 1840 – GB ▭ Gunnis.

Vine, *John,* painter, * about 1809 Colchester (Essex), † 1867 Colchester (Essex) – GB ▭ Mallalieu; Wood.

Viné, *Louis* → **Vigée,** *Louis*

Vine, *R.,* fruit painter, f. 1846, l. 1850 – GB ▭ Johnson II; Pavière III.1; Wood.

Vine, *Thomas,* sculptor, * 1798, † 1831 – GB ▭ Gunnis.

Vine, *W.,* caricaturist, f. 1873 – GB ▭ Houfe.

Vinea, *Francesco,* painter, * 10.8.1845 Forlì, † 22.10.1902 Florenz – I ▭ Comanducci V; DEB XI; ThB XXXIV.

Vinea, *G.,* lithographer, * 1781, † 1835 – I ▭ Servolini.

Vineberg, *Louise* → **Louvin**

Vinecký, *Josef,* sculptor, * 20.2.1882 Zámostě, l. 1939 – CZ ▭ Toman II.

Vinegre, *Francisco Cordeiro,* engineer, f. 31.10.1703, l. 1718 – P ▭ Sousa Viterbo III.

Vinelli, *Arminio,* portrait painter, * 1804 Korsika, † 2.1868 Wien – A ▭ Fuchs Maler 19.Jh. IV; ThB XXXIV.

Vinelli, *Felice,* painter, * about 1771 or about 1774 Genua, † 12.2.1825 Genua – I ▭ Beringheli; Comanducci V; DEB XI; ThB XXXIV.

Viner, *Aleksandr Efimovič,* painter, * 15.10.1922 Petrograd – RUS, UZB ▭ ChudSSSR II.

Viner, *C.,* sculptor, f. 1780, l. 1806 – GB ▭ Gunnis.

Viner, *Charles,* architect, f. 1821, l. 1838 – GB ▭ Colvin.

Viner, *Edwin,* landscape painter, * 1867 – GB ▭ Wood.

Viner, *Giuseppe,* landscape painter, woodcutter, etcher, * 18.4.1875 or 18.4.1876 Seravezza, † 30.9.1924 or 5.10.1925 Castelverde – I ▭ Comanducci V; DEB XI; Servolini; ThB XXXIV.

Viner, *J. Tickell,* figure painter, f. 1821, l. 1854 – GB ▭ Johnson II; Wood.

Viner, *Jakov* (ChudSSSR II) → **Wiener,** *Jakob*

Viñes, *Hernando* (Viñes Soto, Hernando), painter, * 20.5.1904 Paris, † 24.2.1993 Paris – E, F ▭ Blas; Calvo Serraller; Cien años XI; Vollmer V.

Viñes, *Juan Baut.* → **Viñas,** *Juan Baut.*

Viñes Soto, *Hernando* (Cien años XI) → **Viñes,** *Hernando*

Vinet, *Anna,* painter, f. 1864 – F ▭ ThB XXXIV.

Vinet, *Claude,* sculptor, f. 1611, l. 1652 – F ▭ ThB XXXIV.

Vinet, *François,* goldsmith, f. 1561(?) – F ▭ Audin/Vial II.

Vinet, *Henri Nicolas,* landscape painter, * 1817 Paris, † 1876 Rio de Janeiro – F, BR ▭ EAAm III; ThB XXXIV.

Vinet, *Jean,* architect, f. 1467, l. 1474 – F ▭ ThB XXXIV.

Vinet-Tassin, glass painter, f. 1476 – F ▭ ThB XXXIV.

Viñeta, *Juli,* painter, f. 1951 – E ▭ Ráfols III.

Vingbooms, *Philip (2)* → **Vinckeboons,** *Philip (1607)*

Vingboons, *Jan* → **Vinckeboons,** *Johannes*

Vingboons, *Johannes* (Waller) → **Vinckeboons,** *Johannes*

Vingboons, *Joost* → **Vinckeboons,** *Justus*

Vingboons, *Juan* (EAAm III; Merlino) → **Vinckeboons,** *Johannes*

Vingboons, *Justus* → **Vinckeboons,** *Justus*

Vingboons, *Philip (2)* (DA XXXII) → **Vinckeboons,** *Philip (1607)*

Vingdlet, *Jules,* architect, * 1866 Champigny, l. after 1884 – F ▭ Delaire.

Vingens, *Daniel,* painter, lithographer, * 1820 Aubenas, † 1888 Le Puy – F ▭ ThB XXXIV.

Vinger, *B. L.* (Mak van Waay; Vollmer V) → **Vinger,** *Bernardus Lambertus*

Vinger, *Bernardus Lambertus* (Vinger, B. L.), illustrator, master draughtsman, * 15.12.1881 Zwolle (Overijssel), † 13.11.1949 Amsterdam (Noord-Holland) – NL ▭ Mak van Waay; Scheen II; Vollmer V.

Vinger, *Truus,* illustrator, * 10.3.1903 – NL ▭ Mak van Waay.

Vingerhut, *Heinrich,* stonemason(?), f. 1230 – D ▭ ThB XXXIV.

Vingiano, *Vincenzo,* painter, * 28.10.1890 Castellammare di Stabia, l. before 1940 – I ▭ ThB XXXIV.

Vingler, *František,* sculptor, * 30.4.1911 Prag – CZ ▭ Toman II.

Vingler, *Vincenc,* animal sculptor, * 30.4.1911 Prag – CZ ▭ ELU IV; Vollmer V.

Vingles, *Jean de* (Bradley III; DA XXXII; Páez Rios III) → **Vingles,** *Juan de*

Vingles, *Juan de* (Vingles, Jean de), copper engraver, woodcutter, printmaker, designer, * 1498 Lyon, † 1552 – E, F ▭ Bradley III; DA XXXII; Páez Rios III; ThB XXXIV.

Vingles, *Peter de,* printmaker, designer, copper engraver(?), f. 1495 – F ▭ Bradley III.

Vingne, *Piérart de le* (De la Vingne, Piérart), painter, f. about 1405, † 1425 Tournai – F ▭ DPB I; ThB XXXIV.

Vingnon, *Jean,* goldsmith, f. about 1700
– NL ⊞ ThB XXXIV.

Vingtrinier, *Jacques,* painter, * 17.5.1820
Lyon, † 15.7.1887 Ménestruel – F
⊞ Audin/Vial II.

Vingum Johansen, *Ole* → **Hempel,** *Ole*
Vingum

Vinhau, *Michel,* mason, f. 8.1.1498 – F
⊞ Roudié.

Vini, *Bastiano* (Vini, Sebastiano; Vini,
Sebastiano & Sebastiano Veronese),
painter, * about 1525 or 1530 or
about 1528 Verona, † 1602 Pistoia –
I ⊞ DEB XI; ThB XXX; ThB XXXIV.

Vini, *Sebastiano* (DEB XI) → **Vini,**
Bastiano

Vinickij, *David Ėl'evič,* filmmaker,
painter, * 23.5.1919 Noginsk – RUS
⊞ ChudSSSR II.

Viniegra y Lasso, *Salvador* (Viniegra y
Lasso de la Vega, Salvador), painter,
* 23.11.1862 Cádiz, † 28.4.1915 or
29.4.1915 Madrid – E ⊞ Cien años XI;
ThB XXXIV.

Viniegra y Lasso de la Vega, *Salvador*
(Cien años XI) → **Viniegra y Lasso,**
Salvador

Vinikoveckaja, *Lidija Leonidovna,*
sculptor, * 1.9.1929 Kislovodsk – RUS
⊞ ChudSSSR II.

Vining, *Iris* → **Ampenberger,** *Iris*

Vining, *J.,* bookplate artist, f. 1800,
l. 1820 – GB ⊞ Lister; ThB XXXIV.

Vining, *John Norman Randall,* architect,
* 1878, † 17.11.1941 – GB ⊞ DBA.

Vining, *Robert,* architect, f. 1830 – GB
⊞ Colvin.

Viniol-König, *Karin,* painter, * 1944 – D
⊞ Nagel.

Vinit, *Charles Léon,* architectural painter,
architectural draughtsman, architect,
* 9.9.1806 Paris, † 30.4.1862 Paris – F
⊞ Delaire; ThB XXXIV.

Vinit, *Pierre,* watercolourist, landscape
painter, * 13.9.1870 Paris, l. before 1940
– F ⊞ Edouard-Joseph III; ThB XXXIV.

Vinivitin, *Evsej Potapovič,* graphic artist,
* 15.2.1915 Solonešnoe (Altai) – RUS
⊞ ChudSSSR II.

Vinjau, *Tatjana,* painter, * 23.1.1954
Korça – AL ⊞ ArchAKL.

Vinje, *Oddvar,* ceramist, * 11.3.1949
Geiranger – N ⊞ NKL IV.

Vinjum, *Johannes,* painter, * 2.8.1930
Aurland, † 1991 – N ⊞ NKL IV.

Vink, *Adrianus,* copper engraver,
* Amsterdam(?), f. 1760, l. 1761 – NL
⊞ Waller.

Vink, *Bart* → **Vink,** *Gijsbertus Willem*

Vink, *Gijsbertus Willem,* painter,
* 21.12.1888 Dodewaard (Gelderland),
† 2.7.1961 Utrecht (Utrecht) – NL
⊞ Scheen II.

Vink, *Jan* → **Vink,** *Zeger Jan*

Vink, *John,* photographer, * 1948 Brüssel
– B ⊞ Krichbaum.

Vink, *Laurens,* copper engraver, f. 1767,
† before 15.11.1804 – NL ⊞ Waller.

Vink, *Roeloffina* (Heteren-Vink, Roeloffina
van), painter, master draughtsman, etcher,
* about 1.4.1875 Utrecht (Utrecht),
l. before 1970 – NL ⊞ Mak van Waay;
Scheen II; Vollmer II.

Vink, *Zeger Jan,* painter, * 24.1.1919
Rotterdam (Zuid-Holland), † 1948 – NL
⊞ Scheen II.

Vinke, *H. E.* (ThB XXXIV) → **Vinke,**
Henricus Egbertus (1831)

Vinke, *Henricus Egbertus (1831)* (Vinke,
H. E.), genre painter, * 25.2.1831
Utrecht (Utrecht), † 26.8.1904 Arnhem
(Gelderland) – NL ⊞ Scheen II;
ThB XXXIV.

Vinke, *Henricus Egbertus (1922),*
watercolourist, master draughtsman,
* 30.9.1922 Amsterdam (Noord-Holland)
– NL ⊞ Scheen II.

Vinke, *Ted* → **Vinke,** *Henricus Egbertus*
(1922)

Vinkeles, *Abraham,* copper engraver,
lithographer, etcher, master draughtsman,
watercolourist, * before 26.9.1790
Amsterdam (Noord-Holland)(?), l. 1864
– NL ⊞ Scheen II; Waller.

Vinkeles, *Cecilia,* master draughtsman,
miniature painter, * 6.12.1794
Amsterdam (Noord-Holland), † before
1864 – NL ⊞ Foskett; Scheen II.

Vinkeles, *Elisabeth,* miniature painter,
master draughtsman, * before 29.5.1772
Amsterdam (Noord-Holland), † 7.10.1848
Amsterdam (Noord-Holland) – NL
⊞ Scheen II.

Vinkeles, *Hermanus (1745)* (Vinkeles,
Hermanus), copper engraver, etcher,
master draughtsman, * before 21.4.1745
Amsterdam (Noord-Holland)(?), l. 1817
– NL ⊞ Scheen II; Waller.

Vinkeles, *Hermanus (1768)* (Vinkeles
Jansz., Hermanus; Vinkeles Jansz.,
Harmanus), landscape painter,
watercolourist, master draughtsman,
lithographer, * before 2.10.1768
Amsterdam (Noord-Holland), † 14.9.1846
Amsterdam (Noord-Holland)(?) – NL
⊞ Scheen II; Waller.

Vinkeles, *Johannes,* copper engraver,
etcher, master draughtsman, * before
3.4.1783 Amsterdam (Noord-Holland),
† after 1803 or about 1814 – NL
⊞ Scheen II; Waller.

Vinkeles, *Reinier,* copper engraver, master
draughtsman, etcher, watercolourist,
* 12.1.1741 or 19.6.1741 Amsterdam
(Noord-Holland), † 30.1.1816 Amsterdam
(Noord-Holland) – NL ⊞ DA XXXII;
Scheen II; ThB XXXIV; Waller.

Vinkeles Jansz., *Harmanus* (Scheen II) →
Vinkeles, *Hermanus* (1768)

Vinkeles Jansz., *Hermanus* (Waller) →
Vinkeles, *Hermanus* (1768)

Vinken, *Renate* → **Vinken,** *Renate Femke*

Vinken, *Renate Femke,* sculptor,
* 26.8.1943 Leeuwarden (Friesland)
– NL ⊞ Scheen II.

Vinkenborg, *Arnout* (Vinckenborch,
Arnout), painter, * about 1590 Alkmaar
(Noord-Holland), † 1620 Antwerpen – B,
NL ⊞ DPB II; ThB XXXIV.

Vinkenbos, *N. F.,* master draughtsman,
f. 1801 – NL ⊞ ThB XXXIV.

Vinkenbos, *Willem Frederik,* photographer,
painter, * 17.7.1831 Amsterdam (Noord-
Holland), † 26.7.1896 Den Haag (Zuid-
Holland) – NL ⊞ Scheen II.

Vinkenbrink, *Albert Jansz.* →
Vinckenbrinck, *Albert Jansz.*

Vinkler, *J.,* painter, f. 1801 – CZ
⊞ Toman II.

Vinkler, *Karl Aleksandrovič* (ChudSSSR
II) → **Winkler,** *Carl Alexander von*

Vinkler, *László* (MagyFestAdat) →
Winkler, *László*

Vinklers, *Ardis,* painter of stage scenery,
stage set designer, * 16.7.1907 Valmiera
– LV ⊞ ThB XXXIV.

Vinmar, *Charles,* painter, f. 1925 – USA
⊞ Falk.

Vinnai, *Eugen,* painter, graphic
artist, * 19.6.1889 Otisheim
(Maulbronn), l. before 1961 – D
⊞ Münchner Maler VI; ThB XXXIV;
Vollmer V.

Vinne, *van der* (Maler- und Radierer-
Familie) (ThB XXXIV) → **Vinne,** *Isaac
van der*

Vinne, *van der* (Maler- und Radierer-
Familie) (ThB XXXIV) → **Vinne,** *Jacob
van der* (1688)

Vinne, *van der* (Maler- und Radierer-
Familie) (ThB XXXIV) → **Vinne,** *Jacob
van der* (1735)

Vinne, *van der* (Maler- und Radierer-
Familie) (ThB XXXIV) → **Vinne,** *Jan
van der* (1663)

Vinne, *van der* (Maler- und Radierer-
Familie) (ThB XXXIV) → **Vinne,** *Jan
van der* (1699)

Vinne, *van der* (Maler- und Radierer-
Familie) (ThB XXXIV) → **Vinne,** *Jan
van der* (1734)

Vinne, *van der* (Maler- und Radierer-
Familie) (ThB XXXIV) → **Vinne,**
Laurens van der (1658)

Vinne, *van der* (Maler- und Radierer-
Familie) (ThB XXXIV) → **Vinne,**
Laurens van der (1712)

Vinne, *van der* (Maler- und Radierer-
Familie) (ThB XXXIV) → **Vinne,**
Vincent (1686) Laurensz. van der

Vinne, *van der* (Maler- und Radierer-
Familie) (ThB XXXIV) → **Vinne,**
Vincent (1736) Jansz. van der

Vinne, *van der* (Maler- und Radierer-
Familie) (ThB XXXIV) → **Vinne,**
Vincent (1798) van der

Vinne, *Isaac van der* (Vinne, Izaak
van der), master draughtsman, etcher,
painter(?), woodcutter, watercolourist,
printmaker, * 24.10.1665 Haarlem
(Noord-Holland), † 15.4.1740 Haarlem
(Noord-Holland) – NL ⊞ ThB XXXIV;
Waller.

Vinne, *Izaak van der* (Waller) → **Vinne,**
Isaac van der

Vinne, *Jacob van der (1688),* painter,
etcher, master draughtsman, * 23.6.1688
Haarlem (Noord-Holland), † 17.1.1737
Haarlem (Noord-Holland) – NL
⊞ ThB XXXIV; Waller.

Vinne, *Jacob van der (1735),* painter(?),
f. 1735 – NL ⊞ ThB XXXIV.

Vinne, *Jan van der (1663)* (Vinne, Jan
Vincentsz., Jan van der; Vinne Vincentsz.,
Jan van der; Van der Vinne, Jan),
painter, etcher, master draughtsman,
* 3.2.1663 Haarlem (Noord-Holland),
† 1.3.1721 Haarlem (Noord-Holland) –
NL ⊞ DA XXXII; Grant; ThB XXXIV;
Waller.

Vinne, *Jan van der (1699)* (Vinne, Jan
Laurens; Vinne, Jan Laurenzoon van der;
Vinne, Jan van der), master draughtsman,
painter, etcher(?), * 31.1.1699 Haarlem
(Noord-Holland), † 8.11.1753 – NL
⊞ Pavière I; Pavière II; Scheen II;
ThB XXXIV.

Vinne, *Jan van der (1734)* (Vinne Jansz,
Jan van der; Vinne Janszoon, Jan
van der), painter(?), etcher, master
draughtsman, * 12.7.1734 Haarlem
(Noord-Holland), † 1.7.1805 Haarlem
(Noord-Holland) – NL ⊞ Scheen II;
ThB XXXIV; Waller.

Vinne, *Jan Laurens* (Pavière I) → **Vinne,**
Jan van der (1699)

Vinne, *Jan Laurenzoon van der* (Pavière
II) → **Vinne,** *Jan van der* (1699)

Vinne, *Jan Vincentsz. van der* (DA XXXII) → **Vinne,** *Jan van der* (1663)

Vinne, *Laurens van der (1658)* (Vinne, Laurens Jacobs van der), painter, etcher(?), master draughtsman, etcher, * 24.3.1658 Haarlem (Noord-Holland), † 8.5.1729 Haarlem (Noord-Holland) – NL ▭ Pavière I; ThB XXXIV; Waller.

Vinne, *Laurens van der (1712)* (Vinne, Laurens Jacobs van der (1712)), flower painter, landscape painter, * 3.6.1712 Haarlem (Noord-Holland), † 25.7.1742 or 27.7.1742 Haarlem (Noord-Holland) – NL ▭ Pavière II; ThB XXXIV.

Vinne, *Laurens Jacobs van der* (Pavière I) → **Vinne,** *Laurens van der* (1658)

Vinne, *Laurens Jacobs van der* (1712) (Pavière II) → **Vinne,** *Laurens van der* (1712)

Vinne, *Laurens Jacobs van der* (elder) → **Vinne,** *Laurens van der* (1658)

Vinne, *Laurens Jacobs van der* (younger) → **Vinne,** *Laurens van der* (1712)

Vinne, *Vincent (1686) Laurensz. van der* (Vinne, Vincent Laurensz van der (1686); Vinne Laurensz., Vincent van der), painter, etcher, mezzotinter, master draughtsman, * 10.6.1686 Haarlem (Noord-Holland), † 16.5.1742 Haarlem (Noord-Holland) – NL ▭ Pavière II; ThB XXXIV; Waller.

Vinne, *Vincent (1736) Jansz. van der* (Vinne, Vincent Jansz (1738); Vinne Jansz, Vincent van der; Vinne Jansz., Vincent van der), painter, etcher, master draughtsman, * 31.1.1736 or 1738(?) Haarlem (Noord-Holland), † 15.1.1811 Haarlem (Noord-Holland) – NL ▭ Brewington; Scheen II; ThB XXXIV; Waller.

Vinne, *Vincent (1798) van der* (Lee, Vincent van der Vinne van), woodcutter, painter(?), etcher, master draughtsman, * 20.9.1798 Haarlem (Noord-Holland), † 27.7.1876 Haarlem (Noord-Holland) – NL ▭ Scheen I; ThB XXXIV; Waller.

Vinne, *Vincent Jansz* (1738) (Brewington) → **Vinne,** *Vincent* (1736) Jansz. van der

Vinne, *Vincent Laurensz van der* (1686) (Pavière, Flower II, 1963) → **Vinne,** *Vincent* (1686) Laurensz. van der

Vinne Jansz, *Jan van der* (Waller) → **Vinne,** *Jan van der* (1734)

Vinne Jansz, *Vincent van der* (Waller) → **Vinne,** *Vincent* (1736) Jansz. van der

Vinne Jansz., *Vincent van der* (Scheen II) → **Vinne,** *Vincent* (1736) Jansz. van der

Vinne Janszoon, *Jan van der* (Scheen II) → **Vinne,** *Jan van der* (1734)

Vinne Laurensz., *Vincent van der* (Waller) → **Vinne,** *Vincent* (1686) Laurensz. van der

Vinne van Lee, *Vincent* → **Vinne,** *Vincent* (1798) van der

Vinne Vincentsz, *Jan van der* (Waller) → **Vinne,** *Jan van der* (1663)

Vinnen, *Carl* (Vinnen, Karl), landscape painter, * 28.8.1863 Bremen, † 19.4.1922 München – D ▭ Jansa; Mülfarth; ThB XXXIV.

Vinnen, *Karl* (Jansa; Mülfarth) → **Vinnen,** *Carl*

Vinničenko, *Vasil' Mikolajovič* → **Vinničenko,** *Vasilij Nikolaevič*

Vinničenko, *Vasilij Nikolaevič*, monumental artist, decorator, * 20.3.1918 Jur'evka (Ukraine), † 3.3.1965 L'vov – UA ▭ ChudSSSR II.

Vinnik, *Michail Moiseevič*, painter, graphic artist, * 22.10.1887 Kamenec, † 1943 – RUS ▭ ChudSSSR II.

Vinnik, *Pavel Jakovlevič* (ChudSSSR II) → **Vinnik,** *Pavlo Jakovyč*

Vinnik, *Pavlo Jakovyč* (Vinnik, Pavel Jakovlevič), painter, * 25.11.1925 Anno-Grebinovka (Ukraine) – UA

Vinnik, *Zinovij L'vovič* (ChudSSSR II) → **Vynnyk,** *Zīnovīj*

Vinnikov, *Fedor Semenovič*, graphic artist, caricaturist, * 28.9.1926 Fedorovka – UA, BY ▭ ChudSSSR II.

Vinnikova, *I.*, textile artist, f. 1928 – RUS ▭ ChudSSSR II.

Vinnyc'ka, *Iryna Gantivna*, weaver, * 5.4.1936 Końskie – UA ▭ SChU.

Vino, *Sebastiano dal* → **Vini,** *Bastiano*

Vino, *Sebastiano del* → **Vini,** *Bastiano*

Vinoent, *Perrenot*, carpenter, f. 1414 – F ▭ Brune.

Vinogradov, *Aleksandr Pavlovič*, lithographer, book designer, * 11.2.1921 Dryzlovo (Moskau) – RUS ▭ ChudSSSR II.

Vinogradov, *Dmitrij Antipovič*, painter, graphic artist, * 21.10.1886 Fedorovskoje, † 3.8.1958 Moskau – RUS ▭ ChudSSSR II.

Vinogradov, *Dmitrij Ivanovič* (Winogradoff, Dmitrij), porcelain artist, * about 1720 Susdal, † 5.9.1758 St. Petersburg – RUS ▭ ChudSSSR II; ThB XXXVI.

Vinogradov, *Efim Grigor'evič* (Winogradoff, Jefim), copper engraver, * 1725, † 1768 – RUS ▭ ChudSSSR II; ThB XXXVI.

Vinogradov, *G.*, caricaturist, f. 1861 – RUS ▭ ChudSSSR II.

Vinogradov, *German*, painter, graphic artist, performance artist, sculptor, architect, * 1957 Moskau – RUS ▭ Kat. Ludwigshafen.

Vinogradov, *Ippolit Ippolitovič*, sculptor, * 22.6.1925 Moskau – RUS ▭ ChudSSSR II.

Vinogradov, *Jurij Aleksandrovič*, miniature painter, * 17.5.1928 Goršenino – RUS ▭ ChudSSSR II.

Vinogradov, *Jurij Evgen'evič*, painter, * 1.10.1926 Tula – RUS ▭ ChudSSSR II.

Vinogradov, *Milij Aleksandrovič*, stage set designer, * 27.4.1910 Varnicy (Jaroslavl) – RUS ▭ ChudSSSR II.

Vinogradov, *Nikolaj Michajlovič*, painter, * 10.5.1918 Surachevo (Tver) – RUS ▭ ChudSSSR II.

Vinogradov, *Roman Fedorovič*, restorer, painter, f. 1850, † 1874 – RUS

Vinogradov, *Sergei Arsenevich* (Milner) → **Vinogradov,** *Sergej Arsen'evič*

Vinogradov, *Sergej Arsen'evič* (Vinogradov, Sergei Arsenevich; Winogradoff, Ssergej Arssenjewitsch), landscape painter, graphic artist, * 4.6.1869 or 16.6.1869 Bol'šie Soli (Jaroslavl), † 5.2.1938 Riga – RUS ▭ ChudSSSR II; Kat. Moskau I; Milner; Severjuchin/Lejkind; ThB XXXVI; Vollmer VI.

Vinogradov, *Sergej Innokent'evič*, painter, * 7.10.1903 Irkutsk, † 23.3.1965 Irkutsk – RUS ▭ ChudSSSR II.

Vinogradov, *Veniamin Prochorovič*, wood carver, * 6.10.1937 Ostaškov – RUS ▭ ChudSSSR II.

Vinogradov, *Viktor Maksimovič* (Vinogradov, Viktor Maksimovich), decorator, f. about 1920 – RUS ▭ Milner.

Vinogradov, *Viktor Maksimovich* (Milner) → **Vinogradov,** *Viktor Maksimovič*

Vinogradov, *Vladimir Sergeevič*, painter, * 1905 St. Petersburg, † 1942(?) – RUS ▭ ChudSSSR II.

Vinogradov, *Zachar*, photographer, * 1892, † 1965 – RUS ▭ ArchAKL.

Vinogradov, *Zakhar* → **Vinogradov,** *Zachar*

Vinogradova, *Lidija Grigor'evna*, graphic artist, * 17.4.1929 Moskau – RUS ▭ ChudSSSR II.

Vinogradova, *Milica Vasil'evna*, graphic artist, * 21.10.1912 Kotelnitsch – RUS ▭ ChudSSSR II.

Vinogradova, *Natal'ja Ivanovna*, jewellery artist, whalebone carver, jewellery designer, * 14.5.1927 Gus-Khrustalnyy – RUS ▭ ChudSSSR II.

Vinokur, *Vladimir Isaakovič*, graphic artist, * 10.11.1927 Moskau – RUS ▭ ChudSSSR II.

Vinokurov, *Aleksandr Vasil'evič*, filmmaker, * 9.3.1922 Tula – RUS ▭ ChudSSSR II.

Vinokurov, *Boris Konstantinovič*, graphic artist, * 31.3.1907 Kazan' – RUS ▭ ChudSSSR II.

Vinokurov, *David Naumovič*, graphic artist, * 22.6.1926 Melitopol' – RUS ▭ ChudSSSR II.

Vinokurov, *Pavel Petrovič*, painter, * 25.1.1887 Anatyš (Kazan'), l. 1920 – RUS ▭ ChudSSSR II.

Vinokurova, *Anna Vasil'evna*, sculptor, * 6.12.1887 Russkaja Biljamor', † 1959 Uržum – RUS ▭ ChudSSSR II.

Vinokurova, *Irina Michajlovna*, designer, * 8.7.1935 Leningrad – RUS ▭ ChudSSSR II.

Vinokurova, *Natal'ja Dmitrievna*, sculptor, * 26.8.1922 Malaja Dmitrievka (Tula) – RUS ▭ ChudSSSR II.

Viñolas, *Xavier*, painter, f. 1951 – E ▭ Ràfols III.

Viñolas Casas, *Juli* (Viñolas Casas, Julio), landscape painter, f. 1920 – E ▭ Cien años XI; Ràfols III.

Viñolas Casas, *Julio* (Cien años XI) → **Viñolas Casas,** *Juli*

Viñolas Creus, *Joan*, sculptor, f. 1898 – E ▭ Ràfols III.

Viñolas Feliu, *Amador*, landscape painter, * 1915 Arenys de Mar – E ▭ Ràfols III.

Viñolas Llosas, *Ramon*, architect, f. 1900 – E ▭ Ràfols III.

Viñole, *Omar*, painter, sculptor, * General Villegas, f. 1935 – RA ▭ EAAm III; Merlino.

Vinor, *Gabriel*, minter, f. about 1584 – D ▭ Merlo.

Vinot, *Jehan*, sculptor, f. 1442 – F ▭ Beaulieu/Beyer.

Vinot, *Nicolas*, goldsmith, f. 14.1.1605 – F ▭ Nocq IV.

Vinot, *Raphael*, goldsmith, * 1857 or 1858 Frankreich, l. 21.7.1881 – USA ▭ Karel.

Vinoto, *Camillo*, sculptor, f. 1631 – I ▭ ThB XXXIV.

Vinotti, *Giovanni Domenico*, painter, * Verona, f. 1647, l. 1660 – I ▭ DEB XI; ThB XXXIV.

Vinque, *Michel*, painter, f. 1463, l. 1479 – F ▭ ThB XXXIV.

Vins → **Seth,** *Vijay N.*

Vinš, *Fridrich* → **Vinci,** *Fridrich del*

Vinš, *Václav František*, sculptor, * 11.3.1914 Černčice – CZ ▭ Toman II.

Vinsa, painter, f. 1901 – E ⊞ Ráfols III.

Vinsac, *Bernard*, goldsmith, f. before 1742, l. 1773 (?) – F ⊞ Mabille.

Vinsac, *Claude Domin.*, copper engraver, * 1749 Toulouse, † about 1800 Paris – F ⊞ ThB XXXIV.

Vinsac, *Raymond*, goldsmith, * 4.7.1742 Toulouse, † 9.6.1781 Toulouse – F ⊞ Mabille.

Vinson, *A.*, watercolourist, flower painter, f. 1901 – F ⊞ Bénézit.

Vinson, *Charles Nicholas*, painter, * 19.11.1927 Wilmington (Delaware) – USA ⊞ EAAm III.

Vinson, *Fleming* (Mistress) → **Vinson**, *Marjorie Green*

Vinson, *L. C.*, painter, f. 1927 – USA ⊞ Falk.

Vinson, *Louis* → **Finson**, *Ludovicus*

Vinson, *Ludovicus* → **Finson**, *Ludovicus*

Vinson, *Lyle*, painter, f. 1915 – USA ⊞ Falk.

Vinson, *Marjorie Green*, painter, † 25.5.1946 Savannah (Georgia) – USA ⊞ Falk.

Vinson, *Pauline*, lithographer, * 1915 – USA ⊞ Hughes.

Vint, *Julius*, portrait painter, f. 1901 – USA ⊞ Hughes.

Vint, *Mare*, painter, graphic artist, * 1942 – EW ⊞ ArchAKL.

Vint, *Margaret Elaine* → **Ryder**, *Margaret Elaine*

Vint, *Tõnis*, graphic artist, * 1942 Tallinn – EW ⊞ DA XXXII.

Vintana, *Joh. Bapt.*, architect, f. 1579, l. 1602 – I, A ⊞ ThB XXXIV.

Vintana, *Josef*, architect, f. 1561, † 1587 – SLO, A ⊞ ThB XXXIV.

Vintcent, *Lodewijk Anthony* (Vintcent, Lodewijk Antony; Vintcent, Lodewyk Antony), painter, etcher, master draughtsman, lithographer, * 23.6.1812 Den Haag (Zuid-Holland), † 6.5.1842 Den Haag (Zuid-Holland) – NL ⊞ Scheen II; ThB XXXIV; Waller.

Vintcent, *Lodewijk Antony* (Waller) → **Vintcent**, *Lodewijk Anthony*

Vintcent, *Lodewyk Antony* (ThB XXXIV) → **Vintcent**, *Lodewijk Anthony*

Vinter, *C.* (Mistress), flower painter, f. 1853, l. 1874 – GB ⊞ Johnson II; Pavière III.2; Wood.

Vinter, *Frederick Armstrong*, painter, f. 1873, l. 1882 – GB ⊞ Johnson II.

Vinter, *Georges* (Nordström) → **Winter**, *Georges* (1875)

Vinter, *Harriet E.* (Johnson II) → **Vinter**, *Harriet Emily*

Vinter, *Harriet Emily* (Vinter, Harriet E.), still-life painter, f. 1879, l. 1880 – GB ⊞ Johnson II; Pavière III.2; Wood.

Vinter, *John Alfred*, lithographer, painter, * about 1828, † 28.5.1905 – GB ⊞ Johnson II; Lister; ThB XXXIV; Wood.

Vinter, *Kurt Ivanovič*, stage set designer, * 23.12.1906 Saratov – RUS ⊞ ChudSSSR II.

Vinter, *Villads* (Vinter, Villas Hansen), glass grinder, f. 1750, l. 1797 – N ⊞ NKL IV; ThB XXXIV.

Vinter, *Villas Hansen* (NKL IV) → **Vinter**, *Villads*

Vinterer, *Jorge*, wood carver, * 1695 Tirol, † after 1750 – EC, A ⊞ EAAm III.

Vinters, *Edgar* (Vinters, Édgar Germanovič), painter, * 22.9.1919 Riga – LV ⊞ ChudSSSR II.

Vinters, *Édgar Germanovič* (ChudSSSR II) → **Vinters**, *Edgar*

Vintevogel, *Marcel*, painter, master draughtsman, * 1922 Monceau-sur-Sambre – B ⊞ DPB II.

Vinth, *Johann* → **Winker**, *Johann*

Vintiková, *Marie*, painter, artisan, * 11.1.1902 Prag – CZ ⊞ Toman II.

Vinton, *E. P.*, portrait painter, f. before 1862 – USA ⊞ Groce/Wallace.

Vinton, *Frederick Porter*, painter, * 29.1.1846 Bangor (Maine), † 19.5.1911 Boston (Massachusetts) – USA ⊞ EAAm III; Falk; ThB XXXIV.

Vinton, *John R.*, artist, f. 1837 – USA ⊞ EAAm III.

Vinton, *Lillian Hazlehurst*, painter, * 5.6.1881 Boston (Massachusetts), l. 1925 – USA ⊞ Falk.

Vinton-Brown, *Pamela* → **Ravenel**, *Pamela Vinton*

Vinton-Brown, *Pamela*, miniature painter, * 28.1.1888 Boston (Massachusetts), l. 1940 – USA ⊞ Falk.

Vintonjak, *Mykola Vasil'ovič*, artisan (?), * 15.11.1895 Kosov (Ivano-Frankovsk), l. before 1973 – UA ⊞ SChU.

Vintraut, *Frédéric*, copper engraver, woodcutter, f. 1851 – F ⊞ ThB XXXIV.

Vintroux, *Kendall*, cartoonist, f. 1940 – USA ⊞ Falk.

Vintschger, *Hieronymus von*, architect, f. 1799 – I ⊞ ThB XXXIV.

Vintura, *Zor* → **Ventura**, *Zorzi*

Vintzens, *Joh. Friedr.*, smith, f. 1752, l. 1773 – D ⊞ Focke.

Vinx, *Martin* (Vincks, Martin), sculptor, * Mechelen (?), f. 1695, l. 1723 – B, D, NL ⊞ Merlo; ThB XXXIV.

Vinyals, *Erasme*, painter, gilder, f. 1694, l. 1711 – E ⊞ Ráfols III.

Vinyals, *Feliu*, painter, gilder, f. 1708, l. 1711 – E ⊞ Ráfols III.

Vinyals, *Francesc (1601)*, locksmith, f. 1601 – E ⊞ Ráfols III.

Vinyals, *Francesc (1761)*, gilder, f. 1761, l. 1762 – E ⊞ Ráfols III.

Vinyals, *Joan (1626)* (Vinyals, Joan (2)), locksmith, f. 1626 – E ⊞ Ráfols III.

Vinyals, *Joan (1626/1673)* (Vinyals, Joan (1)), locksmith, f. 1626, l. 1673 – E ⊞ Ráfols III.

Vinyals, *Joan (1752)*, cannon founder, f. 1752, l. 1760 – E ⊞ Ráfols III.

Vinyals, *Josep (1694)*, painter, * Barcelona, f. 1694, l. 1754 – E ⊞ Ráfols III.

Vinyals, *Josep (1755)*, stage set designer, f. 1755, l. 1781 – E ⊞ Ráfols III.

Vinyals, *Manuel (1701)*, designer, f. 1701 – E ⊞ Ráfols III.

Vinyals, *Manuel (1761)*, gilder, f. 1761, l. 1762 – E ⊞ Ráfols III.

Vinyals, *Miquel*, gunmaker, f. 1644 – E ⊞ Ráfols III.

Vinyals, *Pere Joan*, silversmith, f. 1695 – E ⊞ Ráfols III.

Vinyals, *Pere Pau*, gilder, f. 1699, l. 1719 – E ⊞ Ráfols III.

Vinyals Ferrer, *María*, painter, f. 1895 – E ⊞ Cien años XI.

Vinyals Iscla, *Frederic*, landscape painter, * Barcelona, f. 1942 – E ⊞ Ráfols III.

Vinyals y Terres, *María*, painter, f. 1890 – E ⊞ Cien años XI.

Vinycomb, *John*, designer, illuminator, * 1833 Newcastle upon Tyne (Tyne&Wear), † 27.1.1928 London – GB ⊞ Snoddy.

Vinycomb, *John Knox*, architect, master draughtsman, illustrator, * 1880 Belfast (Antrim) (?), † 1952 Belfast (Antrim) – GB ⊞ Houfe; Snoddy.

Vinyes, *Bernat*, gunmaker, f. 1680, l. 1683 – E ⊞ Ráfols III.

Vinyes, *Jaume*, gunmaker, f. 1609 – E ⊞ Ráfols III.

Vinyes, *Josep*, gunmaker, f. 1676 – E ⊞ Ráfols III.

Vinyes, *Juan Bautista*, architect, f. 1688, l. 1705 – E ⊞ ThB XXXIV.

Vinyes, *Miquel*, gunmaker, f. 1631, l. 1684 – E ⊞ Ráfols III.

Vinyes, *Pere*, painter, f. 1547 – E ⊞ Ráfols III.

Vinyes, *Rafael*, gunmaker, f. 1631 – E ⊞ Ráfols III.

Vinyes, *Ramón*, painter, f. 1881 – E ⊞ Blas.

Vinyes Sabatés, *José* (Cien años XI) → **Vinyes Sabatés**, *Josep*

Vinyes Sabatés, *Josep* (Vinyes Sabatés, José), painter, caricaturist, * 1904 Berga (Barcelona) – E ⊞ Cien años XI.

Vinyeta Leyas, *Ramon*, master draughtsman, * 1914 Torelló – E ⊞ Ráfols III.

Vinyets, *Bernat*, sculptor, f. 1722 – E ⊞ Ráfols III.

Vinzani, *Francesco Antonio*, goldsmith, silversmith, * 1617, † before 17.5.1689 – I ⊞ Bulgari I.2.

Vinzani, *Giacomo*, seal engraver, goldsmith, seal carver, f. 2.9.1603, l. 1605 – I ⊞ Bulgari I.2.

Vinzano, *Nicola*, goldsmith, * about 1563 L'Aquila, l. 1610 – I ⊞ Bulgari I.2.

Vinzens, *Ursina*, painter, * 10.2.1916 St. Moritz – CH ⊞ KVS; LZSK; Plüss/Tavel II.

Vinzent, *Alice H.*, painter, f. 1888, l. 1889 – USA ⊞ Hughes.

Vinzio, *Giulio Cesare*, landscape painter, animal painter, * 18.5.1881 Livorno, † 18.3.1940 Mailand – I ⊞ Comanducci V; DEB XI; ThB XXXIV; Vollmer V.

Vio, *Romano*, sculptor, * 11.2.1915 or 11.2.1913 Venedig – I ⊞ Vollmer V.

Vio, *Stefano*, brazier / brass-beater, * 1684, l. 1750 – I ⊞ Bulgari I.2.

Viocourt, *Antoine* → **Viaucourt**, *Antoine*

Viodé, *Nicolas*, faience painter, f. 1701 – F ⊞ ThB XXXIV.

Vioget, *Jean-Jacques*, watercolourist, master draughtsman, * 14.6.1799 Cambremont-le-Petit (Schweiz), † 25.10.1855 or 26.10.1855 San Jose (California) – CH, USA ⊞ EAAm III; Groce/Wallace; Hughes; Karel; Samuels.

Viohl, *Albert*, architect, * 1834 Paris, l. after 1852 – F ⊞ Delaire.

Viol, *Conrad* (1) → **Fyoll**, *Conrad* (1425)

Viol, *Jens I.* (Bøje I) → **Viol**, *Jens Jensen*

Viol, *Jens Jensen* (Viol, Jens I.), goldsmith, silversmith, * about 1753 Rønne, † 1809 – DK ⊞ Bøje I; Bøje II.

Viol, *Michel*, painter, * 1543 Konstanz, † after 1600 – D ⊞ ThB XXXIV.

Viol, *Sebald* → **Fyoll**, *Sebald*

Viola → **Bofill**, *Guillem*

Viola, *A. della*, miniature painter, f. about 1800 – I ⊞ ThB XXXIV.

Viola, *Alessandro*, painter, f. 1736, l. 1766 – I ⊞ DEB XI; ThB XXXIV.

Viola, *Andrea*, painter, f. before 1692 – I ⊞ DEB XI; ThB XXXIV.

Viola, *Antonio,* sculptor, * 14.7.1929 Cosenza – I ▭ DizBolaffiScult.

Viola, *Augusto,* sculptor, f. 1883, l. 1888 – I ▭ Panzetta.

Viola, *Domenico,* painter, * 1610 or 1620 Neapel, † 1696 Neapel – I ▭ DA XXXII; DEB XI; ThB XXXIV.

Viola, *Ehrenfried,* animal painter, graphic artist, * 1917 – D ▭ Vollmer V.

Viola, *Erminio,* painter, etcher, * 1.12.1889 Besano or Bressana di Pavia, † 28.11.1965 Mailand – I ▭ Comanducci V; Servolini.

Viola, *Ferdinand,* fruit painter, genre painter, decorator, still-life painter, flower painter, * 1829 or about 1840 or 1853 Marseille, † 1885 or 1911 – F ▭ Alauzen; Hardouin-Fugier/Grafe; Pavière III.2; Schurr IV; ThB XXXIV.

Viola, *Francesco,* ornamental painter, * 1632 Neapel, † 1729 Neapel – I ▭ DEB XI; ThB XXXIV.

Viola, *Franco,* painter, * 3.7.1916 Palermo – I ▭ Vollmer V.

Viola, *Fulvio,* painter, * 23.7.1926 Pianella – I ▭ Vollmer V.

Viola, *Giambatt.* (ThB XXXIV) → **Viola,** *Giambattista*

Viola, *Giambattista* (Viola, Giambatt.), painter, f. 1614 – I ▭ DEB XI; ThB XXXIV.

Viola, *Giov. Battista* (Viola, Giovanni Battista), * 6.5.1576 or 16.6.1576 Bologna, † 9.8.1662 or 10.8.1662 or 9.10.1662 Rom – I ▭ DA XXXII; DEB XI; ThB XXXIV.

Viola, *Giovanni Battista* (DA XXXII; DEB XI) → **Viola,** *Giov. Battista*

Viola, *Giuseppe,* painter, lithographer, * 1.1.1933 Mailand – I ▭ Comanducci V.

Viola, *Luigi,* painter, * 1949 Feltre – I ▭ PittItalNovec/2 II.

Viola, *Manuel,* painter, * 1916 or 1919 Zaragoza, † 1987 El Escorial – E, F ▭ Blas; Calvo Serraller; Páez Rios III; Vollmer VI.

Viola, *Paul Ignaz,* painter, * before 30.6.1727 Günzburg, † 7.7.1801 Günzburg – D ▭ ThB XXXIV.

Viola, *Raoul,* flower painter, * Marseille, f. 1880 – F ▭ Pavière III.2; ThB XXXIV.

Viola, *Roberto Juan,* painter, sculptor, * 28.11.1907 San Cristóbal, † 23.12.1966 Córdoba (Argentinien) – RA ▭ EAAm III; Merlino.

Viola, *Rodolfo,* painter, * 8.8.1937 Mailand – I ▭ Comanducci V; DizArtItal.

Viola, *Sabatino,* miniature painter, f. 1476 – H ▭ ThB XXXIV.

Viola, *Tommaso,* landscape painter, marine painter, * about 1810 Venedig – I ▭ Comanducci V; ThB XXXIV.

Viola Gamón, *José Manuel* (Viola Gamón, José Manuell), painter, * 1919 Saragossa – E, F ▭ DiccArtAragon.

Viola Gamón, *José Manuell* (DiccArtAragon) → **Viola Gamón,** *José Manuel*

Viola Zanini, *Gioseffe* → **Viola Zanini,** *Giuseppe*

Viola Zanini, *Giuseppe* (Zanini, Giuseppe), architect, cartographer, * 1575 or 1580 Padua, † 1631 – I ▭ DA XXXII; ThB XXXVI.

Violaigua, *Cosme,* architect, f. 1555 – E ▭ Ráfols III.

Violain, *Jean,* goldsmith, f. 1590, l. 1602 – F ▭ Audin/Vial II.

Violaine, *Claude de,* engineer, f. 1717 – F ▭ Brune.

Violand, *Benoît,* painter, f. 1638, † before 30.6.1650 – F ▭ ThB XXXIV.

Violani, *Andrea,* sculptor, f. 1751 – I ▭ ThB XXXIV.

Violani, *Francesco,* goldsmith, f. 1838, l. 1858 – I ▭ Bulgari III.

Violant, *Jean* → **Violain,** *Jean*

Violante, *A. J.,* artist, f. 1932 – USA ▭ Hughes.

Violante, *Italo,* painter, * 1916 Lissabon – P, I ▭ DizArtItal.

Violanti, *Francesco,* engraver, f. 1760 – I ▭ ThB XXXIV.

Violat, *Jacques,* smith, f. 1605 – CH ▭ ThB XXXIV.

Violati Tescari, *Ottaviano,* sculptor, * 7.6.1931 Mailand – I ▭ DizBolaffiScult.

Violati Tescari, *Vito,* painter, * 29.5.1906 Ariano Polesine – I ▭ Comanducci V.

Violatin, *Maria* → **Wieolat,** *Maria*

Violatte, *Vincent,* cabinetmaker, * Miroual (Languedoc), f. 1682 – F ▭ Brune.

Violente, *Ítalo,* master draughtsman, sculptor, watercolourist, graphic artist, * Lissabon, f. before 1968, l. 1973 – P ▭ Tannock.

Violente, *Ticiano* → **Torres,** *Ticiano Violente*

Violèse, *Claude,* glass painter, f. 1458 – CH ▭ ThB XXXIV.

Violet, *Charles-Eugène-Frédéric,* animal sculptor, f. before 1849, l. 1853 – F ▭ Lami 19.Jh. IV.

Violet, *Edouard,* sculptor, f. 1858 – F ▭ Audin/Vial II.

Violet, *Georges,* sculptor, * 4.5.1900 Versailles (Yvelines) – F ▭ Bénézit.

Violet, *Gustave,* architect, * 1873 Thuir (Pyr.-Orientales), l. after 1894 – F ▭ Delaire.

Violet, *Jean-Regnault,* mason, f. 1622 – F ▭ Brune.

Violet, *Marc Charles,* enamel painter, modeller, f. about 1552, l. 1562 – F ▭ ThB XXXIV.

Violet, *Maria,* portrait miniaturist, * 1794 London, † 4.11.1868 – GB ▭ Foskett.

Violet, *Pierre* (Darmon; Schidlof Frankreich) → **Violet,** *Pierre Noël*

Violet, *Pierre Noël* (Violet, Pierre), portrait miniaturist, etcher, master draughtsman, * 1749 Frankreich, † 9.12.1819 London – F, GB ▭ Darmon; Foskett; Mallalieu; Schidlof Frankreich; ThB XXXIV.

Violet, *Thomas,* goldsmith, f. 1634, l. 1662 – GB ▭ ThB XXXIV.

Violette, *François (1454),* goldsmith, f. 26.1.1454, l. 11.5.1460 – F ▭ Nocq IV.

Violette, *François (1685),* goldsmith, f. 1685, l. 1738 – F ▭ Mabille.

Violette, *Jean (1437),* goldsmith, f. 1437 – F ▭ Nocq IV.

Violette, *Jean (1460),* goldsmith, f. 11.5.1460, l. 12.8.1462 – F ▭ Nocq IV.

Violette, *Jean (1466),* goldsmith, f. 1466, l. 1484 – F ▭ Nocq IV.

Violette, *Jean (1515),* armourer, f. about 1515 – F ▭ Audin/Vial II.

Violette, *Jean-Bonaventure,* sculptor (?), f. 17.10.1754, l. 1786 – F ▭ Lami 18.Jh. II.

Violette, *Simon,* painter, * about 1640 Laon (?), † after 1693 – F ▭ ThB XXXIV.

Violi, *Armando,* sculptor, * 22.5.1883 Reggio nell'Emilia, † 1934 Reggio nell'Emilia (?) – I ▭ Panzetta; ThB XXXIV.

Violi, *Paolo-Vieilli,* architect, * 1882 Grandson, l. 1905 – F, CH ▭ Delaire.

Violier, *Jean* → **Voille,** *Jean Louis*

Violier, *Jean Gabriel* → **Viollier,** *Jean Gabriel*

Violier, *Pierre* → **Viollier,** *Pierre*

Violinista, *el* → **Pompeyo**

Violino, *Domenico Maria,* architect, stucco worker, f. about 1692, l. 1693 – I ▭ ThB XXXIV.

Violino, *Marc'Antonio dal* (DEB XI) → **Violino,** *Marcantonio dal*

Violino, *Marcantonio dal,* painter, * after 1570 Bologna, † 11.12.1622 Bologna – I ▭ DEB XI; ThB XXXIV.

Violl, *Michel* → **Viol,** *Michel*

Violl'e, *Anri-Fransua-Gabriel'* → **Viollier,** *Henri François Gabriel*

Viollet, *Catherine,* painter, * 1955 Chambéry (Savoie) – F ▭ Bénézit.

Viollet, *Henri-Marie-Victor,* architect, * 1880 Paris, l. 1905 – F ▭ Delaire.

Viollet, *Jacques,* mason, f. 27.8.1545 – F ▭ Roudié.

Viollet-le-Duc, *Eugène* (Schurr I) → **Viollet-le-Duc,** *Eugène Emmanuel*

Viollet-le-Duc, *Eugène Emmanuel* (DA XXXII) → **Viollet-le-Duc,** *Eugène Emanuel*

Viollet-le-Duc, *Eugène-Emmanuel* (Hardouin-Fugier/Grafe) → **Viollet-le-Duc,** *Eugène Emanuel*

Viollet-le-Duc, *Adolphe,* landscape painter, * 28.11.1817 Paris, † 13.3.1878 Paris – F ▭ ThB XXXIV.

Viollet-le-Duc, *Etienne Adolphe* → **Viollet-le-Duc,** *Adolphe*

Viollet-le-Duc, *Eugène Emanuel* (Viollet-le-Duc, Eugène Emmanuel; Viollet-le-Duc, Eugène), architect, restorer, watercolourist, flower painter, * 27.1.1814 Paris, † 17.9.1879 Lausanne – F ▭ DA XXXII; Hardouin-Fugier/Grafe; Schurr I; ThB XXXIV.

Viollette, *Simon* → **Violette,** *Simon*

Viollie, *Anri-Fransua-Gabriel'* (ChudSSSR II) → **Viollier,** *Henri François Gabriel*

Viollier, *Auguste Constantin,* watercolourist, caricaturist, poster artist, * 27.6.1854 Genf, † 28.6.1908 Genf – CH ▭ ThB XXXIV.

Viollier, *Edmond,* landscape painter, portrait painter, * 15.6.1865 Lyon, l. before 1940 – CH, F ▭ Edouard-Joseph III; ThB XXXIV.

Viollier, *Francesco Gabriele* (Schede Vesme III) → **Viollier,** *Henri François Gabriel*

Viollier, *Henri Fr. Gabr.* → **Voille,** *Jean Louis*

Viollier, *Henri François Gabriel* (Viollie, Anri-Fransua-Gabriel'; Viollier, Francesco Gabriele), portrait painter, miniature painter, * 4.10.1750 Genf, † 15.2.1829 or 28.2.1829 St. Petersburg – CH, RUS ▭ ChudSSSR II; Schede Vesme III; ThB XXXIV.

Viollier, *Jean* (Viollier, Jean-Pierre), painter, * 24.7.1896 Cologny, † 19.5.1985 Paris – CH ▭ Plüss/Tavel II; Vollmer V.

Viollier, *Jean Gabriel,* goldsmith, engraver, * 3.5.1752 Genf – CH ▭ ThB XXXIV.

Viollier, *Jean-Pierre* (Plüss/Tavel II) → **Viollier,** *Jean*

Viollier, *Louis,* architect, * 26.7.1852
Petit-Saconnex or Genf, l. 1878 – CH
□ Delaire; ThB XXXIV.
Viollier, *Louise,* miniature painter,
* 1819 Genf, † 17.7.1856 Genf – CH
□ ThB XXXIV.
Viollier, *Pierre,* designer, * 6.8.1649 Genf,
† 9.7.1715 Genf – CH □ ThB XXXIV.
Viollionne, *Pierre* (fils) → **Villionne,**
Pierre
Vion, *Alexandre Jean-Bapt.* (Vion,
Alexandre Jean-Baptiste), miniature
painter, genre painter, porcelain
painter, decorative painter, * 10.9.1826
Paris, † 1902 – F □ Karel;
Schidlof Frankreich; ThB XXXIV.
Vion, *Alexandre Jean-Baptiste* (Schidlof
Frankreich) → **Vion,** *Alexandre Jean-
Bapt.*
Vion, *Alexandre-Jean-Baptiste* (Karel) →
Vion, *Alexandre Jean-Bapt.*
Vion, *August Victor,* porcelain painter,
f. about 1818, l. 1875 (?) – F
□ Neuwirth II.
Vion, *Henri Félix,* engraver, * about 1854,
† 7.1891 Paris – F □ ThB XXXIV.
Vion, *Maguy de,* landscape painter, still-
life painter, flower painter, * 28.5.1894
St-Germain-en-Laye (Yvelines), l. before
1999 – F □ Bénézit.
Vion, *Olga,* portrait painter, still-life
painter, * Paris, f. 1901 – F □ Bénézit.
Vion Vonin, *Jean,* sculptor, * Samoens,
f. 1469 – F, CH □ Beaulieu/Beyer.
Vionnet, *Charles,* painter, * 4.10.1858
Avignon, † 27.12.1923 Avignon – F
□ Alauzen.
Vionnet, *Charles Marius* → **Vionnet,**
Charles
Vionnois, *Félix,* architect, watercolourist,
* 1841 Dijon, † 1902 Dijon – F
□ ThB XXXIV.
Vionoja, *Veikko* (Laine, Veikko), figure
painter, landscape painter, * 30.10.1909
Ullava – SF □ DA XXXII; Koroma;
Kuvataiteilijat; Vollmer V.
Viot, *Antoine* (Viot, Antony), landscape
painter, * 1817 Rodez, † 7.1866
Bourg-en-Bresse – F □ Schurr VI;
ThB XXXIV.
Viot, *Antony* (Schurr VI) → **Viot,** *Antoine*
Viot, *Daniel,* painter, * 11.12.1909
Concepción De la Sierra (Misiones)
– RA □ EAAm III; Merlino.
Viotte, *Toussaint,* copper engraver, * about
1718 Besançon, † 1.10.1788 Besançon
– F □ Brune; ThB XXXIV.
Viotti, *A.,* ornamental sculptor, f. 1801
– S □ SvKL V.
Viotti, *Angelo,* sculptor, * Carciago,
f. 1872, l. 1884 – I □ Panzetta.
Viotti, *Giovanni,* artist, stucco worker (?),
* 1828 Italien, † 13.5.1852 Överum – S
□ SvKL V.
Viotti, *Giulio,* painter, * 1845 Casale
Monferrato, † 1877 or 1878 Turin
– I □ Comanducci V; DA XXVIII;
DEB XI; ThB XXXIV.
Viotti, *P.,* stucco worker, * about 1823,
l. 1859 – S □ SvKL V.
Viotti, *Ulla* (Viotti, Ulla Lilli Marianne;
Viotti, Ulla Lilly Marianne), painter,
master draughtsman, ceramist,
* 20.11.1933 Eskilstuna – S
□ Konstlex.; SvK; SvKL V.
Viotti, *Ulla Lilli Marianne* (SvKL V) →
Viotti, *Ulla*
Viotti, *Ulla Lilly Marianne* (SvK) →
Viotti, *Ulla*
Viotti, *Viveka* → **Viotti,** *Viveka Lilli*

Viotti, *Viveka Lilli,* painter, graphic
artist, artisan, * 4.5.1910 Lund – S
□ SvKL V.
Vioud, *Joseph,* master draughtsman,
f. 1810 – F □ Audin/Vial II.
Vioux, *Françoise,* painter, * 1856 Blévé,
† 1883 Subiaco – F □ ThB XXXIV.
VIP → **Partsch,** *Virgil Franklin*
Vipan, *E. M.,* flower painter, f. 1884,
l. 1886 – GB □ Johnson II;
Pavière III.2; Wood.
Vipat, *Jean,* cabinetmaker, f. 1473, l. 1474
– F □ Audin/Vial II.
Viquet, *Jean,* portrait painter, genre painter,
f. 1776, l. 1798 – F □ ThB XXXIV.
Vīra Siṁha → **Bara-Sagha**
Virac, *Jacques de,* mason, * Albigeois,
f. 10.1521, † after 4.10.1525 – F
□ Roudié.
Virac, *Raymond* (ThB XXXIV; Vollmer V)
→ **Virac,** *Raymond Pierre*
Virac, *Raymond Pierre* (Virac, Raymond),
illustrator, decorative painter, fresco
painter, * 19.10.1892 Madrid,
† 10.2.1946 Tamatave (Madagascar) – E,
F □ Bénézit; ThB XXXIV; Vollmer V.
Virachola-āchāriyan → **Maniyan
Kayilāyam**
Virág, *Andor,* graphic artist, * 1879
Sajtény – H □ MagyFestAdat.
Virág, *Gyula* (MagyFestAdat) → **Virágh,**
Gyula
Virag, *Julij Georgievič* (ChudSSSR II) →
Virágh, *Gyula*
Virag, *Julij Georgijovyč* (SChU) →
Virágh, *Gyula*
Viraggi, *Marco* (DEB XI) → **Viraggi,**
Marco Ant.
Viraggi, *Marco Ant.* (Viraggi, Marco),
painter, f. 1634 – I □ DEB XI;
ThB XXXIV.
Virágh, *Gyula* (Virág, Gyula; Virag, Julij
Georgievič; Virag, Julij Georgijovyč),
figure painter, * 1.9.1880 Huszt or
Khust, † 22.3.1949 Mukačevo – H
□ ChudSSSR II; MagyFestAdat; SChU;
ThB XXXIV.
Virágh, *Julius* → **Virágh,** *Gyula*
Virago, *Clemente,* sculptor, gem cutter,
* Mailand (?), † 1592 Madrid – I
□ ThB XXXIV.
Viragova, *Zuzana,* painter, * 15.11.1885
Košice, l. 1970 – SK □ Jakovsky.
Virakas, *Ionas Prano* (ChudSSSR II) →
Virakas, *Jonas Prano*
Virakas, *Jonas Prano* (Virakas, Ionas
Prano), decorator, amber artist, wood
worker, metal artist, * 5.9.1905
Seredžius – LT □ ChudSSSR II.
Viranna, miniature painter, f. after
1831 (?), l. before 1900 – IND
□ ArchAKL.
Viranowsky, *Antonio,* miniature painter,
f. 1905 (?) – A □ Schidlof Frankreich.
Virant, *Aina,* painter, * 3.4.1940 Wien
– A □ Fuchs Maler 20.Jh. IV.
Virant, *Helga* → **Virant,** *Aina*
Virant, *Karolina* → **Crnčić-Virant,** *Lina*
Virant, *Lina* → **Crnčić-Virant,** *Lina*
Virasoro, *Alejandro,* architect, * 1892
Buenos Aires, † 1978 Buenos Aires
– RA □ DA XXXII.
Viraton, *N.,* engraver, f. 1744 – E
□ Páez Rios III.
Viraud, *René-Alexandre-Armand,* architect,
* 1876 Paris, l. 1903 – F □ Delaire.
Viraut, *Jean-Joseph-Lucien,* architect,
* 1887 Paris, l. 1907 – F □ Delaire.
Viraut, *Lucien,* architect, * 1859 Paris,
l. 1881 – F □ Delaire.

Viray, *Jean-Marguerite,* goldsmith, f. 1778,
l. 1793 – F □ Nocq IV.
Virbent, *Gaston,* faience maker,
etcher, f. about 1830, l. 1878 – F
□ ThB XXXIV.
Virberius, stonemason, f. 1101 – F
□ ThB XXXIV.
Virchaux, *Paul* → **Huguenin,** *Paul* (1870)
Virchauz, *Paul,* landscape painter,
* 7.6.1862 Chaux du Milieu, La, † 1930
– CH □ ThB XXXIV.
Virchi, *Benedetto,* marquetry inlayer,
f. 1548, l. 1553 – I □ ThB XXXIV.
Virck, *Friedrich W.,* architect,
† 29.11.1926 – D □ ThB XXXIV.
Virduzzo, *Antonino* (DEB XI;
DizBolaffiScult) → **Virduzzo,** *Antonio*
Virduzzo, *Antonio* (Virduzzo, Antonino),
painter, sculptor, * 21.3.1926 New
York or Greenwich ‑Village – I,
USA □ Comanducci V; DEB XI;
DizBolaffiScult; Vollmer V.
Vire, *Jehan de* → **Bire,** *Jehan de*
Virebent, *Gaston* → **Virbent,** *Gaston*
Viréen, *C.,* painter, f. 1885 – S
□ SvKL V.
Vireius Vitalis, smith, f. about 50 BC (?)
– F □ Audin/Vial II.
Virela, *Go.,* watercolourist, f. 1824 – NL
□ Brewington.
Vireley, *Jehan,* painter, f. 1405 – F
□ ThB XXXIV.
Virén, *Hanna* → **Virén,** *Hanna Adolfina*
Virén, *Hanna Adolfina,* painter,
* 29.3.1880 Glava, l. 1943 – S
□ SvKL V.
Virenque, *Julio,* painter, * 1820
Montpellier – E, F □ Cien años XI.
Viret, *Émile-Louis,* architect, * 1881 Paris,
l. 1906 – F □ Delaire.
Viret, *Frederic,* flower painter, still-life
painter, f. before 1850, l. 1866 – GB
□ Pavière III.1; Pavière III.2.
Viret, *Jean,* goldsmith, f. 12.1.1748,
l. 1766 – F □ Nocq IV.
Viret, *Nicolas,* goldsmith, f. 23.10.1565
– F □ Nocq IV.
Virga, *Giorgio* (Verga, Giorgio), architect,
* Coldrerio (Mendrisio), f. 1657 – CH
□ Brun III.
Virga, *Joan Maria de* → **Vergo,** *Joan
Maria de*
Virga, *Orlando* → **Verga,** *Orlando*
Virgem, *Alberto da,* architect, f. 1628 – P
□ Sousa Viterbo III.
Virgili, *Giulio,* painter, f. 1572, † before
1.11.1593 – I □ DEB XI; ThB XXXIV.
Virgili, *Giuseppe,* sculptor, * 27.8.1894
Ferrara or Voghiera, † 20.7.1968
Bologna – I □ Panzetta; Vollmer VI.
Virgili, *Josep,* architect, f. 1784 – E
□ Ráfols III.
Virgili Andorra, *Tomás,* master
draughtsman, * 1909 Barcelona – E
□ Ráfols III.
Virgili Solá, *José* (Cien años XI) →
Virgili Solá, *Josep*
Virgili Solá, *Josep* (Virgili Solá,
José), painter, f. 1894, l. 1898 – E
□ Cien años XI; Ráfols III.
Virgilio, cabinetmaker, * Neapel (?),
f. 1515, l. 1530 – I □ ThB XXXIV.
Virgílio, *Maurício,* painter, f. 1932 – P
□ Cien años XI; Pamplona V.
Virgilio Romano → **Romano,** *Virgilio*
Virgilio Socrate → **Funi,** *Achille*
Virgiliotto da Faenza → **Calamelli,**
Virgilio
Virgilius (1486) (Virgilius), painter,
f. 1486 – D □ Zülch.

Virgilius (1609) (Virgilius), sculptor, f. 1609 – CZ ⊡ ThB XXXIV.

Virgilius, *Julius*, painter, f. 1586 – CZ ⊡ Toman II.

Virgils, *Katherine*, painter, * 1954 Houston (Texas) – GB ⊡ Spalding.

Virgin, *A. F. G.*, painter, f. 1866 – S ⊡ Johnson II; Wood.

Virgin, *Anna* (Virgin, Hildegard Louise Anna), painter, * 17.3.1866 Skönvik or Arvika, † 9.10.1954 Alingsåas – S ⊡ SvK; SvKL V.

Virgin, *Arvid Gottfrid Julius* (SvKL V) → Virgin, *Gottfrid*

Virgin, *Arvid Julius Gottfrid* (SvK) → Virgin, *Gottfrid*

Virgin, *Augusta Sophia*, painter, graphic artist, * 8.8.1802 Göteborg, † 1.9.1870 Ljungskile – S ⊡ SvKL V.

Virgin, *Axel Gustaf*, master draughtsman, painter, * 9.11.1813 Vänersborg, † 1.2.1900 Fränninge – S ⊡ SvKL V.

Virgin, *Gottfrid* (Virgin, Arvid Gottfrid Julius; Virgin, Arvid Julius Gottfrid), portrait painter, genre painter, master draughtsman, * 9.6.1831 Visby (Schweden), † 30.4.1876 Stockholm – S ⊡ SvK; SvKL V; ThB XXXIV.

Virgin, *Hildegard Louise Anna* (SvKL V) → Virgin, *Anna*

Virgin, *Mary* → Virgin, *Mary Bell*

Virgin, *Mary Bell*, porcelain painter, * 5.2.1826 Hobart (Tasmania), † 6.4.1895 Liatorp (Hälsingborg) – S ⊡ SvKL V.

Virgin, *Norman L.*, painter, illustrator, f. 1919 – USA ⊡ Falk.

Virgin, *Ragnhild Vera Maria*, painter, * 31.3.1887 Stockholm, † 2.2.1966 Vittsjö – S ⊡ SvKL V.

Virgin, *Vera* → Virgin, *Ragnhild Vera Maria*

Virginia, *Julia* → Scheuermann, *Julia Virginia*

Virginio, master draughtsman, f. 1852, l. 1867 – I ⊡ Servolini.

Virginio di maestro Mario, painter, f. 1588 – I ⊡ Gnoli.

Virgolini, *Margarita*, painter, master draughtsman, sculptor, * 17.3.1922 Villa del Rosario – RA ⊡ EAAm III; Merlino.

Viriau, *Nicolas*, building craftsman, f. 1557, l. 1578 – F ⊡ ThB XXXIV.

Viriclix, master draughtsman, f. 1701 – F ⊡ ThB XXXIV.

Virida, *Antoine*, medieval printer-painter, f. 1516 – F ⊡ Audin/Vial II.

Virida, *Jean de*, medieval printer-painter, f. 1498, l. 1544 – F ⊡ Audin/Vial II.

Viridario, *Guillelmus de*, copyist, f. 1455 – I ⊡ Bradley III.

Viride, *Jean*, carpenter, f. 5.12.1444 – F ⊡ Audin/Vial II.

Viriès, *Antoine* → Viry, *Antoine*

Virieu, *F. W. de* (ThB XXXIV) → Virieu, *François Willem de*

Virieu, *François Willem de* (Virieu, F. W. de), painter, master draughtsman, architect, * 17.3.1789 Zaltbommel (Gelderland), † 11.9.1876 Zaltbommel (Gelderland) – NL ⊡ Scheen II; ThB XXXIV.

Virieu, *Paul* (Virieu, Paulin), sculptor, * 1826 Grand-Lemps (Isère), † 9.1880 Grenoble – F ⊡ Lami 19.Jh. IV; ThB XXXIV.

Virieu, *Paulin* (Lami 19.Jh. IV) → Virieu, *Paul*

Virieux, *Jean*, master draughtsman, f. 1827 – F ⊡ Audin/Vial II.

Virieux, *Joseph*, clockmaker, engraver, f. 1820, l. 1825 – CH ⊡ Brun IV.

Viriglio, *Riccardo*, portrait painter, * 10.8.1897 Pavia, † 1951 Mailand – I ⊡ Comanducci V; Vollmer V.

Virignin, *Claude*, architect, sculptor, f. 1700, l. 1720 – F ⊡ Audin/Vial II.

Virile, *Alessandro*, seal engraver, goldsmith, seal carver, f. 14.7.1603, l. 21.12.1646 – I ⊡ Bulgari I.2; Bulgari I.3/II.

Virin, *Carl Axel*, painter, graphic artist, advertising graphic designer, book art designer, designer, * 24.12.1906 Lund – S ⊡ SvK; SvKL V; Vollmer V.

Virin, *Ingrid*, silversmith, * 1905 Stockholm – S ⊡ SvK.

Viring, *Ludwig*, goldsmith, f. 1796, l. 1798 – D ⊡ ThB XXXIV.

Virio da Savona, painter, * 20.7.1901 Verona – I ⊡ Comanducci V.

Virion, *Charles* (Virion, Charles-Louis), animal sculptor, medalist, ceramist, * 1.12.1865 Ajaccio, l. before 1940 – F ⊡ Edouard-Joseph III; ThB XXXIV.

Virion, *Charles-Louis* (Edouard-Joseph III) → Virion, *Charles*

Virion, *Louis-Paul*, architect, * 1859 Straßburg, l. 1885 – F ⊡ Delaire.

Viriot, *Nicolas* → Viriau, *Nicolas*

Virius, *Mirko*, painter, * 28.9.1889 Djelekovec, † 1943 Zemun – HR ⊡ ELU IV; Jakovsky; Vollmer V.

Virix, *Victoire* (Scheen II) → Wirix, *Victoire*

Virke, *Tore* → Virke, *Tore Fritiof*

Virke, *Tore Fritiof*, architect, * 1910 Borås – S ⊡ SvK.

Virkkala, *Ilmari* → Virkkala, *Matti Ilmari*

Virkkala, *Matti Ilmari*, painter, sculptor, * 6.10.1899 Kaustinen, l. 1910 – SF ⊡ Nordström.

Virl, *Hermann*, graphic artist, painter, commercial artist, master draughtsman, * 22.6.1903 München, † 2.8.1958 München – D ⊡ Flemig; ThB XXXIV; Vollmer V.

Virl-Goth, *Friedel*, graphic artist, * 19.1.1906 Wiesbaden – D ⊡ Vollmer VI.

Virmontis, *Carlo* → Bergmann, *Karl-Heinrich*

Virolainen, *Asta Elina* → Niemistö, *Asta Elina*

Virolainen, *Heikki* → Virolainen, *Heikki Wilhelm*

Virolainen, *Heikki Wilhelm*, sculptor, * 17.4.1936 Helsinki – SF ⊡ Kuvataiteilijat.

Virolainen, *Heimo* → Virolainen, *Heimo Johannes*

Virolainen, *Heimo Johannes*, sculptor, * 10.6.1940 Helsinki – SF ⊡ Kuvataiteilijat.

Virolle, *Peter*, carver, gilder, frame maker, f. 1888, l. 1893 – CDN ⊡ Karel.

Virosdeck, *Johann Adam* → Virosteck, *Johann Adam*

Virosteck, *Johann Adam*, sculptor, f. 1756 – D ⊡ ThB XXXIV.

Virot, *Antoine-Hubert*, architect, * 1816 Paris, † before 1907 – F ⊡ Delaire.

Virot, *Camille*, ceramist, f. before 1986, l. 1986 – F ⊡ Bauer/Carpentier VI.

Virot, *Jacques-Antoine*, painter, * 17.8.1603 Besançon, † after 1644 – F ⊡ Brune.

Virot, *Pierre*, painter, f. 1648 – F ⊡ Brune.

Virovljanskij, *Arkadij Michajlovič*, painter, * 15.1.1909 Lochnja (Pskov) – RUS ⊡ ChudSSSR II.

Virovskij, *Aleksej*, painter, f. 1736, l. 1750 – RUS ⊡ ChudSSSR II.

Virriales Pinar, *Manuel*, graphic artist, * Madrid, f. 1922 – E ⊡ Páez Rios III.

Virrick, *William E.*, painter, f. 1919 – USA ⊡ Falk.

Virrig, *Nicolas*, cabinetmaker, ebony artist, * Deutschland, f. 11.4.1781, l. 1791 – F ⊡ Kjellberg Mobilier; ThB XXXIV.

Virsaladze, *Simon* (DA XXXII) → Virsaladze, *Soliko*

Virsaladze, *Simon Bagratovič* (ChudSSSR II; KChE I; Kat. Moskau II) → Virsaladze, *Soliko*

Virsaladze, *Simon Bagratovich* (Milner) → Virsaladze, *Soliko*

Virsaladze, *Soliko* (Virsaladze, Simon Bagratovich; Virsaladze, Simon; Virsaladze, Simon Bagratovič), stage set designer, * 13.1.1909 Tiflis – GE, RUS ⊡ ChudSSSR II; DA XXXII; Kat. Moskau II; KChE I; Milner.

Virseda, *Javier*, painter, * 1952 Madrid, † 1987 Madrid – E ⊡ Calvo Serraller.

Virtaler, *Barthlmä* → Firtaler, *Bartholomae*

Virtaler, *Bartholomae* → Firtaler, *Bartholomae*

Virtaler, *Bartholomä* → Firtaler, *Bartholomae*

Virtaler, *Bartlme* → Firtaler, *Bartholomae*

Virtanen, *Kaapo* (Nordström) → Wirtanen, *Kaapo*

Virtanen, *Väinö Viljam* → Vormala, *Väinö Viljam*

Virtel, *Carl* → Viertel, *Carl*

Virtel, *Joh. Carl Frederik* → Viertel, *Carl*

Virtler, *Barthlmä* → Firtaler, *Bartholomae*

Virtler, *Bartholomae* → Firtaler, *Bartholomae*

Virtler, *Bartholomä* → Firtaler, *Bartholomae*

Virtler, *Bartlme* → Firtaler, *Bartholomae*

Virtue, *John*, painter, master draughtsman, * 1947 Accrington – GB ⊡ Spalding; Windsor.

Virtue, *R. A.*, painter, f. 1910 – USA ⊡ Falk.

Virtz, *Giacomo*, goldsmith, f. 1740, l. 1768 – I ⊡ Bulgari IV.

Virtz, *Giovanni* (1713) (Virtz, Giovanni (1)), goldsmith, * Österreich (?), f. 1713, l. 6.8.1746 – I ⊡ Bulgari IV.

Virtz, *Giovanni* (1793) (Virtz, Giovanni (2)), goldsmith, f. 10.1.1793, l. 1836 – I ⊡ Bulgari IV.

Virtz, *Maurizio*, goldsmith, f. 1769, l. 7.12.1787 – I ⊡ Bulgari IV.

Virues, *Manuel*, sculptor, * 1700 Madrid, † 1758 Madrid – E ⊡ ThB XXXIV.

Virues, *Michael* → Birués, *Miguel*

Viruly (Maler-Familie) (ThB XXXIV) → Viruly, *Frans*

Viruly (Maler-Familie) (ThB XXXIV) → Viruly, *Gerrit*

Viruly (Maler-Familie) (ThB XXXIV) → Viruly, *Willem* (1509)

Viruly (Maler-Familie) (ThB XXXIV) → Viruly, *Willem* (1551)

Viruly (Maler-Familie) (ThB XXXIV) → Viruly, *Willem* (1583)

Viruly (Maler-Familie) (ThB XXXIV) → Viruly, *Willem* (1604)

Viruly (Maler-Familie) (ThB XXXIV) → Viruly, *Willem* (1636)

Viruly, *Frans,* painter, * 1594,
† 14.3.1623 Rom – NL, I
ᗕ ThB XXXIV.
Viruly, *Gerrit,* painter, * 1591,
† 25.12.1650 – NL ᗕ ThB XXXIV.
Viruly, *Willem (1509),* painter,
* 2.5.1509 Löwen, l. 1581 – B, NL
ᗕ ThB XXXIV.
Viruly, *Willem (1551),* painter, * 26.5.1551
or 1553(?) Antwerpen, † 11.10.1602
Rotterdam – NL, B ᗕ ThB XXXIV.
Viruly, *Willem (1583),* painter, * 1583
or 1584(?), † 27.5.1667 – NL
ᗕ ThB XXXIV.
Viruly, *Willem (1604),* painter,
* 1604 or 1605, † 14.8.1677 – NL
ᗕ ThB XXXIV.
Viruly, *Willem (1636),* painter, * about
1636, † 1678 – NL ᗕ ThB XXXIV.
Virvaux, *Claude-François,* goldsmith,
f. 8.1.1728 – F ᗕ Brune.
Viry, *Antoine,* painter, f. 1650, l. 1655
– F ᗕ Audin/Vial II; ThB XXXIV.
Viry, *François,* faience painter, * 4.2.1659
Riez, † 11.5.1697 St-Jean du Désert – F
ᗕ Alauzen; ThB XXXIV.
Viry, *François (1646),* painter, f. 1646,
l. 1649 – F ᗕ Audin/Vial II.
Viry, *Paul Alphonse,* genre painter,
* Pocé, f. 1861, l. 1881 – F
ᗕ ThB XXXIV.
Viry, *Pierre de,* cabinetmaker, f. 1632 – F
ᗕ Brune.
Virys, *Antoine* → **Viry,** *Antoine*
Virzi, *Nicolò,* painter, * 18.6.1878
Marsala, † 16.5.1963 Florenz – I
ᗕ Comanducci V.
Vis, wood engraver, f. 1688 – E
ᗕ Páez Rios III.
Vis, *Albert,* copper engraver, f. 25.4.1676,
† before 30.6.1682 – NL ᗕ Waller.
Vis, *Cornelis,* watercolourist, master
draughtsman, designer, weaver,
wallcovering designer, * 22.10.1926
Zaandijk (Noord-Holland) – NL
ᗕ Scheen II.
Vis, *Dirk,* painter, illustrator, * 8.7.1906
Nederhorst den Berg (Noord-Holland)
– NL ᗕ Mak van Waay; Scheen II;
Vollmer V.
Vis, *H.* (ThB XXXIV) → **Vis,** *Heyme*
Vis, *Heyme* (Vis, H.), landscape
painter, portrait painter, advertising
graphic designer, master draughtsman,
* 28.2.1883 Zaandam (Noord-Holland),
l. before 1970 – NL ᗕ Mak van Waay;
Scheen II; ThB XXXIV; Vollmer V.
Vis, *Kees* → **Vis,** *Cornelis*
Vis, *Klaas,* master draughtsman, * before
16.8.1731 Leiden (Zuid-Holland)(?),
† about 9.7.1803 Leiden (Zuid-
Holland)(?) – NL ᗕ Scheen II.
Vis Blokhuyzen, *Dirk,* etcher, * 2.8.1799
Rotterdam, † 4.4.1869 Rotterdam – NL
ᗕ ThB XXXIV.
Visacci, *il* → **Cimatori,** *Antonio*
Visaccio, *il* → **Cimatori,** *Antonio*
Visäte, runic draughtsman, f. 1050,
l. 1069(?) – S ᗕ SvKL V.
Visalli, *Paolino,* painter, * 14.2.1824 Sant'
Eufemia d' Aspromonte, † 9.10.1852
Reggio Calabria – I ᗕ Comanducci V;
ThB XXXIV.
Visalli, *Rocco,* painter, * 20.2.1822 Sant'
Eufemia d' Aspromonte, † 26.12.1845
Sant' Eufemia d' Aspromonte – I
ᗕ Comanducci V.
Vişan, *Geta,* decorator, designer,
printmaker, tapestry craftsman,
* 15.1.1934 Cernăuţi – RO ᗕ Barbosa.

Vişan, *Octavian,* painter, * 15.6.1933
Petricani – RO ᗕ Barbosa.
Visani, *Domenico,* sculptor, * Cotignola,
f. 1888 – I ᗕ Panzetta.
Visani, *Paolo,* sculptor, * 1820 Cotignola,
† 1906 Lugano – CH, I ᗕ Panzetta.
Višanov, *Toma Moler* (ELU IV) →
Višanov-Molera, *Toma*
Višanov-Molera, *Toma* (Višanov, Toma
Moler), painter, * 1759 Bansko,
l. before 1800 – BG, MK ᗕ EIIB;
ELU IV.
Visanti → **Björklund,** *Matti*
Visanti, *Lyyli* (Visanti, Lyyli Johanna),
figure painter, still-life painter, portrait
painter, * 9.5.1893 Vaasa, † 15.9.1971
Helsinki – SF ᗕ Koroma; Kuvataiteilijat;
Paischeff; Vollmer V.
Visanti, *Lyyli Johanna* (Koroma;
Kuvataiteilijat) → **Visanti,** *Lyyli*
Visarion, calligrapher, f. 1616 – BiH
ᗕ Mazalić.
Visarion (1547), calligrapher, miniature
painter, f. 1547, l. 1553 – BG ᗕ EIIB.
Visarion ot Debărsko → **Visarion (1547)**
Višasvin, sculptor, f. about 250, l. about
250 – IND ᗕ ArchAKL.
Visbach, *Pieter,* clockmaker, f. about 1700
– NL ᗕ ThB XXXIV.
Visby, *Frederik,* painter, * 9.7.1839 Tikøb
(Helsingør), † 16.2.1926 Århus – DK
ᗕ Brewington; ThB XXXIV.
Visca, *Augusto,* sculptor, * 1889
Orlonghetto di Valduggia, † 1967
Valduggia – I ᗕ Panzetta.
Visca, *Giuseppe,* master
draughtsman, * 1750, † 1819 – I
ᗕ Schede Vesme III.
Visca, *Pietro,* miniature painter,
f. 1765, l. 1797 – F, I ᗕ DEB XI;
Schede Vesme III; ThB XXXIV.
Visca, *Rodolfo,* painter, master
draughtsman, * 3.9.1934 Montevideo
– ROU ᗕ PlástUrug II.
Visca, *Vittorio,* painter, f. 1751 – I
ᗕ ThB XXXIV.
Viscaí, *Fernando* (Viscaí Albert, Fernando;
Viscaí Albert, Ferran), painter,
* 1879 Valencia, † 1936 Ibiza –
E, BR ᗕ Cien años XI; Ráfols III;
ThB XXXIV; Vollmer V.
Viscaí, *Francisco* → **Viscaí,** *Fernando*
Viscaí Albert, *Fernando* (Cien años XI)
→ **Viscaí,** *Fernando*
Viscaí Albert, *Ferran* (Ráfols III, 1954)
→ **Viscaí,** *Fernando*
Viscal, *J.,* lithographer, f. 1898 – E
ᗕ Páez Rios III.
Viscardi (Baumeister-Familie) (ThB
XXXIV) → **Viscardi,** *Anton*
Viscardi (Baumeister-Familie) (ThB
XXXIV) → **Viscardi,** *Bartholomäus*
(1555)
Viscardi (Baumeister-Familie) (ThB
XXXIV) → **Viscardi,** *Bartholomäus*
(1630)
Viscardi (Baumeister-Familie) (ThB
XXXIV) → **Viscardi,** *Franz Xaver*
Viscardi (Baumeister-Familie) (ThB
XXXIV) → **Viscardi,** *Giovanni Antonio*
Viscardi (Baumeister-Familie) (ThB
XXXIV) → **Viscardi,** *Veit*
Viscardi, *Anton,* architect, mason,
† 8.7.1685 München – D, CH, I
ᗕ ThB XXXIV.
Viscardi, *Bartholomäus (1555),* architect,
f. 1555, l. 1569 – A ᗕ ThB XXXIV.
Viscardi, *Bartholomäus (1630),* architect,
* Amberg(?), f. 1630, l. 1686 – D
ᗕ ThB XXXIV.

Viscardi, *Carlo,* goldsmith, f. 29.11.1616,
l. 1648 – I ᗕ Bulgari IV.
Viscardi, *Cristoforo,* goldsmith, * 1557,
† 13.2.1628 – I ᗕ Bulgari IV.
Viscardi, *Franz Xaver,* architect,
* 17.12.1691 München, † 1745 – D,
CH ᗕ ThB XXXIV.
Viscardi, *Franz Xaver Rudolf* → **Viscardi,**
Franz Xaver
Viscardi, *Gino,* painter, * 22.1.1922 Sesto
San Giovanni – I ᗕ Comanducci V.
Viscardi, *Giov. Batt. (1627),* architect,
f. 1627 – CH ᗕ ThB XXXIV.
Viscardi, *Giov. Batt. (1851)* (Viscardi,
Giovanni Battista), brass founder, f. 1841
– I ᗕ List; ThB XXXIV.
Viscardi, *Giovanni,* fruit painter,
ornamental painter, * 1826 Bergamo,
† 1.1853 Bergamo – I ᗕ ThB XXXIV.
Viscardi, *Giovanni Antonio,* architect,
* before 27.12.1645 San Vittore
(Graubünden), † before 9.9.1713
München – D, CH ᗕ DA XXXII;
ELU IV; ThB XXXIV.
Viscardi, *Giovanni Battista* (List) →
Viscardi, *Giov. Batt. (1627)*
Viscardi, *Girolamo (1467)* (Viscardi,
Girolamo (1497)), sculptor, * 1467
Laino, † after 2.1522 Lugano – I
ᗕ DA XXXII; ThB XXXIV.
Viscardi, *Girolamo (1622),* goldsmith,
copper engraver, f. 1622, l. 1628 – I
ᗕ DEB XI; ThB XXXIV.
Viscardi, *Giuseppe (1816)* (Viscardi,
Giuseppe), landscape painter, * 4.4.1816
Mezzolara, † 19.10.1892 Bologna – I
ᗕ Comanducci V.
Viscardi, *Giuseppe (1820),* painter,
* 23.12.1820 Bologna, † 22.12.1901
Bologna – I ᗕ Comanducci V.
Viscardi, *Rudolf* → **Viscardi,** *Franz Xaver*
Viscardi, *Veit,* architect, mason, * San
Vittore (Graubünden), f. 23.4.1621 – D,
CH ᗕ ThB XXXIV.
Viscardi di Giulio → **Viscardi,** *Giuseppe*
(1816)
Viscardi di Pietro → **Viscardi,** *Giuseppe*
(1820)
Viscardo, *Gerolamo* → **Viscardi,** *Girolamo*
(1467)
Viscardo, *Giov. Batt.* → **Viscardi,** *Giov.
Batt. (1627)*
Viscardo da Deruta, painter, f. 1540 – I
ᗕ Gnoli.
Visch, *Andries,* goldsmith, f. 1651 – NL
ᗕ ThB XXXIV.
Visch, *Harmen,* sculptor, f. 1674 – NL
ᗕ ThB XXXIV.
Visch, *Henderika Dina Gesina,*
watercolourist, master draughtsman,
monumental artist, fresco painter,
mosaicist, sgraffito artist, * before
11.2.1924 Soesterberg (Utrecht), l. before
1970 – NL ᗕ Scheen II.
Visch, *Henk,* master draughtsman, sculptor,
painter(?), * 18.9.1950 Eindhoven
(Noord-Brabant) – NL ᗕ DA XXXII.
Visch, *Henny* → **Visch,** *Henderika Dina
Gesina*
Visch, *Jakob de,* tapestry craftsman,
f. 1604, l. 1642 – B, D, NL
ᗕ ThB XXXIV.
Visch, *Léonard de,* portrait painter, * 1888
Aartrijke, † 1930 Mont-St-Amand (Gent)
– B ᗕ Vollmer V.
Visch, *Mathias de* (De Visch, Mathias),
painter, * 22.3.1701 or 1702 Reninge
(West-Vlaanderen), † 23.4.1765 Brügge
(West-Vlaanderen) – B ᗕ DPB I;
ThB XXXIV.
Vischart, *Georg (?)* → **Eysshart,** *Georg*

Vischer (Künstler-Familie) (ThB XXXIV)
→ **Vischer**, *Georg* (1520)
Vischer (Künstler-Familie) (ThB XXXIV)
→ **Vischer**, *Hermann* (1453)
Vischer (Künstler-Familie) (ThB XXXIV)
→ **Vischer**, *Hermann* (1486)
Vischer (Künstler-Familie) (ThB XXXIV)
→ **Vischer**, *Jakob* (1510)
Vischer (Künstler-Familie) (ThB XXXIV)
→ **Vischer**, *Paulus*
Vischer (Künstler-Familie) (ThB XXXIV)
→ **Vischer**, *Peter* (1450)
Vischer (Künstler-Familie) (ThB XXXIV)
→ **Vischer**, *Peter* (1487)
Vischer (Künstler-Familie) (ThB XXXIV)
→ **Vischer**, *Reinhard*
Vischer, miniature painter, f. 1701 – D
□ Schidlof Frankreich.
Vischer, *Abraham*, goldsmith, * Fürfelden
or Fürfeld (Württemberg), f. 1713,
† 1747 Augsburg – D □ ThB XXXIV.
Vischer, *Adam (1571)*, goldsmith, f. 1571,
l. 1600 – D □ ThB XXXIV.
Vischer, *Adam (1599)*, gunmaker, f. 1599,
l. 1610 – D □ ThB XXXIV.
Vischer, *Adam (1726)*, cabinetmaker,
f. 1726 – D □ ThB XXXIV.
Vischer, *Ambrosius*, painter, f. about 1680,
l. 1690 – NL □ ThB XXXIV.
Vischer, *Andreas* → **Fischer**, *Andreas*
(1589)
Vischer, *August*, painter, * 30.7.1821
Waldangelloch, † 8.1.1898 Karlsruhe – D
□ ThB XXXIV.
Vischer, *Caspar* → **Fischer**, *Caspar*
(1510)
Vischer, *Caspar* → **Fischer**, *Caspar*
(1550)
Vischer, *Conrad (1493)*, sculptor, f. 1493,
† 1521 or 1522 – D □ ThB XXXIV.
Vischer, *Conrad (1610)*, cabinetmaker,
f. 1610 – D □ ThB XXXIV.
Vischer, *Crispinus*, glass painter, f. 1586,
l. 1608 – CH □ ThB XXXIV.
Vischer, *Cristoforo*, goldsmith, f. 1623,
† 1627 Rom – NL, I □ ThB XXXIV.
Vischer, *Eduard*, architect, * 29.9.1843
Basel, † 1929 Basel – CH, F
□ ThB XXXIV.
Vischer, *Edward*, lithographer, master
draughtsman, landscape painter,
* 6.4.1809 Bayern, † 24.12.1878 or
25.12.1878 or 1879 San Francisco
(California) – D, USA □ EAAm III;
Groce/Wallace; Hughes; Samuels.
Vischer, *Endres* → **Fischer**, *Andreas*
(1589)
Vischer, *Endris*, seal carver, f. 1575 – D
□ Seling III.
Vischer, *Ernst Benedikt*, architect,
* 18.8.1878 Basel, l. before 1940 – CH
□ ThB XXXIV.
Vischer, *Franz*, goldsmith, f. 1600, † 1653
Nürnberg – D □ ThB XXXIV.
Vischer, *Gabriel*, goldsmith, f. 1552,
† 1584 – D □ Seling III.
Vischer, *Georg (1520)* (Vischer, Georg),
founder, * about 1520, † 1592 – D
□ DA XXXII; ThB XXXIV.
Vischer, *Georg (1526)*, painter, etcher,
f. 1625 – D □ ThB XXXIV.
Vischer, *Georg (1563)*, architect, f. 1563,
l. 1573 – A □ ThB XXXIV.
Vischer, *Georg Franz*, painter, f. 1724
– D □ ThB XXXIV.
Vischer, *Georg Mathias* (Vischer,
Georg Matthäus), master draughtsman,
cartographer, * 22.4.1628 Wenns,
† 13.12.1696 Linz – A □ List;
ThB XXXIV.

Vischer, *Georg Matthäus* (List) →
Vischer, *Georg Mathias*
Vischer, *Hans* → **Fischer**, *Hans* (1545)
Vischer, *Hans (1588)*, armourer, f. 1588
– A □ ThB XXXIV.
Vischer, *Hans Ulrich*, goldsmith, f. 1580,
l. 1597 – D □ Seling III.
Vischer, *Hermann (1453)* (Vischer,
Hermann (der Ältere); Vischer, Hermann
(1); Vischer, Hermann (st.)), founder,
f. 1453, † 13.1.1488 Nürnberg – D
□ DA XXXII; ELU IV; Sitzmann;
ThB XXXIV.
Vischer, *Hermann (1486)* (Vischer,
Hermann (der Jüngere); Vischer,
Hermann (ml.); Vischer, Hermann
(2)), founder, master draughtsman,
painter, * 1486(?) Nürnberg, † 1.1.1517
Nürnberg – D □ DA XXXII; ELU IV;
Sitzmann; ThB XXXIV.
Vischer, *Hieronymus*, glass painter,
f. 1590, l. 1610 – CH □ Brun III.
Vischer, *Jakob (1510)*, founder(?), f. about
1510 – D □ ThB XXXIV.
Vischer, *Jakob (1659)* (Vischer, Jakob),
glass painter, f. about 1659, l. 1687 – F
□ ThB XXXIV.
Vischer, *Jeremias* → **Vischer**, *Jeronymus*
Vischer, *Jeremias (1576)*, goldsmith,
f. 1576 – D □ Seling III.
Vischer, *Jeronymus*, glass painter, f. about
1580, l. 1620 – CH □ ThB XXXIV.
Vischer, *Jörg* → **Vischer**, *Georg* (1520)
Vischer, *Joh. Sebastian* → **Vischer**,
Sebastian (1760)
Vischer, *Johann Baptist* → **Fischer**,
Johann Baptist
Vischer, *Johannes (1450)*, architect,
f. 1450, l. 1464 – CH □ Brun IV.
Vischer, *Josef*, stucco worker, f. 1731 – D
□ ThB XXXIV.
Vischer, *Joseph* → **Fischer**, *Joseph* (1750)
Vischer, *Joseph*, goldsmith, medalist,
f. about 1569, l. 1573 – A
□ ThB XXXIV.
Vischer, *Lisette (?)* → **Vischer**, *Louise*
Vischer, *Louise*, master draughtsman,
etcher, f. 1801 – CH □ ThB XXXIV.
Vischer, *Lukas*, copper engraver,
watercolourist, * 1780, † 1840 – CH
□ ThB XXXIV.
Vischer, *Marx*, goldsmith, f. 1579, l. 1589
– D, CZ □ Seling III.
Vischer, *Marx Sigmund (1563)* (ThB
XXXIV) → **Vischer**, *Max Sigmund*
(1563)
Vischer, *Marx Sigmund (1612)* (Vischer,
Max Sigmund (der Jüngere)), glass
painter, f. 1612, l. 1617 – CH
□ Brun IV.
Vischer, *Max Sigmund (1563)* (Vischer,
Max Sigmund (der Ältere); Vischer,
Marx Sigmund (1563)), glass painter,
f. 1563, l. 1579 – CH □ Brun IV;
ThB XXXIV.
Vischer, *Max Sigmund (der Jüngere)* (Brun
IV) → **Vischer**, *Marx Sigmund* (1612)
Vischer, *Michael*, illuminator, f. 1587 – A
□ ThB XXXIV.
Vischer, *Nicolás*, engraver, f. 1630 – BR,
NL □ EAAm III.
Vischer, *Nicolaus (1786/1800)*, pewter
caster, f. 1786 – CH □ Brun IV.
Vischer, *Nikolaus (1597)* (Vischer,
Nikolaus), painter, f. 1597, l. 1651
– D □ ThB XXXIV.
Vischer, *Paul (1507)*, wood
sculptor, carver, f. 1507 – CZ, D
□ ThB XXXIV.

Vischer, *Paul (1881)*, architect,
* 4.6.1881 Basel, l. before 1961 – CH
□ ThB XXXIV; Vollmer V.
Vischer, *Paulus*, founder, † 1531 Mainz
– D □ ThB XXXIV.
Vischer, *Peter (1450)* (Vischer, Peter (der
Ältere); Vischer, Peter (st.); Vischer,
Peter (1)), founder, * about 1460
Nürnberg, † 7.1.1529 Nürnberg – D
□ DA XXXII; ELU IV; Sitzmann;
ThB XXXIV.
Vischer, *Peter (1487)* (Vischer, Peter (der
Jüngere); Vischer, Peter (2); Vischer,
Peter), founder, illustrator, master
draughtsman, sculptor, * 1487 Nürnberg,
† 1528 Nürnberg – D □ DA XXXII;
ELU IV; Sitzmann; ThB XXXIV.
Vischer, *Peter (1507)*, cabinetmaker,
f. 1507 – CH □ ThB XXXIV.
Vischer, *Peter (1751)* (Vischer, Peter
(1751 der Ältere)), copper engraver,
* 1751, † 1823 – CH □ ThB XXXIV.
Vischer, *Reinhard*, coppersmith, f. 1459,
† 1488 – D □ ThB XXXIV.
Vischer, *Romano* → **Fischer**, *Romano*
Vischer, *Romanus*, painter, * about 1565
Pforzheim (?), † 4.9.1632 Forchheim – D
□ Sitzmann; ThB XXXIV.
Vischer, *Sebastian (1523)*, painter,
f. 1523, † 1530 or 1531 Stuttgart –
D □ ThB XXXIV.
Vischer, *Sebastian (1760)*, painter, f. 1760,
l. 1767 – D □ ThB XXXIV.
Vischer, *Stephan*, goldsmith, f. 1727,
l. 1743 – D □ ThB XXXIV.
Vischer, *Thoman* → **Fischer**, *Thomas*
Vischer, *Thomas* → **Fischer**, *Thomas*
Vischer, *Thomas*, painter, f. 1598 – A
□ ThB XXXIV.
Vischer, *Ulrich*, form cutter, illuminator,
f. 1586, l. 1589 – D □ ThB XXXIV.
Vischer, *Wolf*, painter, f. 1604, l. 1616
– D □ ThB XXXIV.
Vischer, *Wolfgang*, goldsmith,
* Lechhausen, f. 1579 – D
□ Seling III.
Vischgatter, *Degenhart*, pewter caster,
f. 1568, l. 1610 – D □ ThB XXXIV.
Vischler, *Johann Michael*, sculptor,
* Absam, f. 1734 – A □ ThB XXXIV.
Vischlin, *Friedrich*, architect, * 1566
Weinsberg (Württemberg) (?),
† 17.10.1626 Stuttgart – D
□ ThB XXXIV.
Vischmort, *Hans*, stonemason,
† 13.1.1536 (?) – CH □ Brun IV.
Vischnperger, *Sebastian*, mason, f. 1564
– D □ ThB XXXIV.
Visciarelli, *Bernardino*, modeller, f. 1743,
l. 1750 – I □ ThB XXXIV.
Visco, *Sante*, painter, stage set designer,
* 24.7.1938 Vico Equense – I
□ Comanducci V.
Viscomte, *Balthazar*, gilder, * Mailand,
f. 1618 – F, I □ Audin/Vial II.
Visconte, mason, f. 1482, l. 1483 – I
□ ThB XXXIV.
Visconti, *Alberto* → **Bragaglia**, *Alberto*
Visconti, *Alfonso*, portrait painter, * about
1836, l. 1856 – I □ Comanducci V;
ThB XXXIV.
Visconti, *Angelo*, painter, master
draughtsman, * 2.11.1829 Siena,
† 4.8.1861 Rom – I □ Comanducci V;
DEB XI; PittItalOttoc; ThB XXXIV.
Visconti, *Antonio*, landscape painter,
f. about 1850 – I □ ThB XXXIV.

Visconti, *Bice*, figure painter, landscape painter, portrait painter, animal painter, * 31.3.1883 or 31.3.1898 Mailand, † 30.11.1962 Rapallo – I ☐ Comanducci V; Vollmer V.

Visconti, *C.*, lithographer, f. 1860 – I ☐ Servolini.

Visconti, *Carlo (conte)*, painter, f. 1786 – I ☐ ThB XXXIV.

Visconti, *Cesare*, goldsmith, f. 1866, l. 1870 – I ☐ Bulgari I.2.

Visconti, *D.*, woodcutter, f. 1814, l. 1861 – I ☐ Comanducci V; Servolini.

Visconti, *Eliseo* → Visconti, *Eliseu*

Visconti, *Eliseu* (Visconti, Eliseu d'Angelo), painter, decorator, * 30.7.1866 Giffoni Valle Piana (Salerno), † 15.10.1944 Rio de Janeiro – BR, I, F ☐ DA XXXII; EAAm III; ELU IV.

Visconti, *Eliseu d'Angelo* (EAAm III) → Visconti, *Eliseu*

Visconti, *Elyseo*, painter, * 1.8.1867 Rio de Janeiro, l. before 1940 – BR ☐ ThB XXXIV.

Visconti, *Francesco*, painter, f. 24.12.1739 – I ☐ Schede Vesme III.

Visconti, *Francesco Maria*, engraver, f. 1701 – I ☐ ThB XXXIV.

Visconti, *Georges*, jewellery artist, painter, lithographer, screen printer, engraver, illustrator, jewellery designer, * 24.11.1919 – CH, F ☐ LZSK.

Visconti, *Gioacchino*, sculptor, f. 1840 – I, F ☐ Panzetta.

Visconti, *Giov. Antonio*, glass painter, f. 1510 – I ☐ ThB XXXIV.

Visconti, *Giuliano*, silversmith, * about 1605, † before 24.3.1679 – I ☐ Bulgari I.2.

Visconti, *Giulio*, wood carver, * 20.9.1790 Cremona – I ☐ ThB XXXIV.

Visconti, *Giuseppe*, painter, f. before 1750 – D ☐ ThB XXXIV.

Visconti, *Giuseppe Antonio* (Comanducci V) → Visconti, *Giuseppe Antonio Angelo Maria*

Visconti, *Giuseppe Antonio Angelo Maria* (Visconti, Giuseppe Antonio), landscape painter, * 20.1.1830 Mailand, † 8.6.1880 Brüssel-Schaerbeek – I, B ☐ Comanducci V; ThB XXXIV.

Visconti, *Louis Tullius Joachim*, architect, * 11.2.1791 Rom, † 29.12.1853 Paris – F ☐ Delaire; ELU IV; ThB XXXIV.

Visconti, *Ludovico*, sculptor, * Mailand, f. 1617, l. 1619 – I ☐ Schede Vesme III; ThB XXXIV.

Visconti, *Luigi*, etcher, sculptor, * 13.8.1916 Valenza Pò – I ☐ Servolini.

Visconti, *Palcido (1827)*, architect, * 1827 Curio, † 3.1900 – CH ☐ Brun III.

Visconti, *Pietro (1301)* (Visconti, Pietro (1311)), cartographer, * Genua (?), f. 1301, l. 1318 – I, A ☐ DEB XI; ThB XXXIV.

Visconti, *Pietro (1750)*, architectural painter, f. 1750, l. 1778 – I ☐ DEB XI; ThB XXXIV.

Visconti, *Placido*, architect, * Curio, f. 1784, l. 1800 – RUS, CH ☐ ThB XXXIV.

Visconti, *Yvonne*, watercolourist, * 1900 Paris – F ☐ EAAm III.

Visconti Dotti, *Innocento* → Viskonti-Dotti, *Inočento*

Viscontini, *François*, painter, master draughtsman, * 23.4.1944 Paris – F, CH ☐ KVS.

Viscontino, *Bartolomeo*, sculptor, f. 1582 – I ☐ ThB XXXIV.

Viscosi, *Gioacchino* (Sambuca, Felice da (Fra)), illustrator, * 20.7.1734 Sambuca, † 4.12.1805 Rom or Palermo – I ☐ Comanducci V; DEB X.

Viscuso, *Loretta*, painter, * 1955 Treviso – I ☐ PittItalNovec/2 II.

Visdal, *Jo*, cabinetmaker, sculptor, * 2.11.1861 Visdal (Vågå), † 26.12.1923 Asker (Norwegen) – N ☐ NKL IV; ThB XXXIV.

Visdal, *John* → Visdal, *Jo*

Visdame, *Pierre*, goldsmith, f. 1355, l. 1362 – F ☐ Nocq IV.

Vise, *Claude* → Vize, *Claude*

Vise, *Jacques* → Vize, *Jacques*

Vise, *Pierre* → Vize, *Pierre*

Visecchia, *Annibale*, goldsmith, f. 1594 – I ☐ Bulgari I.2.

Víšek, *Jan*, painter, master draughtsman, * 1908 – CZ ☐ Toman II.

Víšek, *Jan (1890)*, architect, * 13.5.1890 Božejovice, l. before 1961 – CZ ☐ Toman II; Vollmer V.

Víšek, *Martín*, painter, master draughtsman, * 16.5.1952 Pardubice – CZ ☐ ArchAKL.

Višenskij, *Stefan* (ChudSSSR II) → Višens'kij, *Stefan*

Višens'kij, *Stefan*, icon painter, f. 1686 – UA, H ☐ ChudSSSR II.

Visentin, *Giovanni* → Fratino, *Giovanni*

Visentini, *Antonio*, architect, painter, copper engraver, * 21.11.1688 Venedig, † 26.6.1782 Venedig – I ☐ DA XXXII; DEB XI; ThB XXXIV.

Visentini, *Lorenzo*, wood carver, f. 1749 – I ☐ ThB XXXIV.

Viset, *Jean*, etcher, f. 1536 – F ☐ ThB XXXIV.

Visete, *Victor*, painter, f. 1452 – B, P ☐ Pamplona V.

Visetti, *Agostino*, painter, * about 1821 Montanaro, † 15.1.1904 Turin – I ☐ Comanducci V; DEB XI; ThB XXXIV.

Visetti, *Antonio*, sculptor, f. 1737 – I ☐ ThB XXXIV.

Visetti, *Carlo*, sculptor, f. 1655, l. 1683 – I ☐ ThB XXXIV.

Visetti, *Gian Domenico*, architect, * Mailand, f. 1647, l. 1683 – I ☐ ThB XXXIV.

Visetti, *Rinaldo*, stucco worker, f. 1655, l. 1683 – I ☐ ThB XXXIV.

Viseu, *Armindo* → Ribeiro, *Armindo Almeida Lopes*

Viseu, *Carlos*, sculptor, ceramist, painter, * 1925 Lissabon – P ☐ Tannock.

Viseux, *Claude*, painter, sculptor, * 3.7.1927 Champagne-sur-Oise (Val-d'Oise) – F ☐ Bénézit; Vollmer V.

Viseveri, *Vincenzo*, goldsmith, f. 29.6.1747, l. 22.9.1783 – I ☐ Bulgari I.2.

Vishnevetskaya, *Sofia Kas'yanovna* (Milner) → Višneveckaja, *Sof'ja Kas'janovna*

Vishniac, *Roman*, photographer, * 19.8.1897 Pawlowsk or St. Petersburg, † 22.1.1990 New York – USA, RUS ☐ Krichbaum; Naylor.

Vishnu Dāsa → Bishndās

Vishnudāsa → Bishndās

Vishnyakov, *Ivan Yakovlevich* (DA XXXI; Milner) → Višnjakov, *Ivan Jakovlevič*

Vishoek, *Johannes*, copper engraver, * Amsterdam, f. 1757 – NL ☐ Waller.

Vishoek, *Leonard*, copper engraver, * Rotterdam, f. 1736, l. 1757 – NL ☐ Waller.

Visié Sancho, *Francesc*, sculptor, f. 1896 – E ☐ Ràfols III.

Visien, *Charles Antoine de*, flower painter, still-life painter, f. before 1867, l. 1868 – F ☐ Pavière III.2.

Visier, *Juan*, painter, f. 1836 – RA ☐ EAAm III; Merlino.

Visin, *Renaldo*, crossbow maker, f. 1560 – I ☐ ThB XXXIV.

Visino, painter, * Florenz (?), † about 1512 – H, I ☐ ThB XXXIV.

Visino, *Karl*, goldsmith, f. 24.9.1835 – DK ☐ Bøje II.

Visioli, *Carlo Domenico*, architect, * Casalmaggiore, f. 1824 – I ☐ ThB XXXIV.

Visioli, *Carlo Francesco*, architect, f. 1546 – I ☐ ThB XXXIV.

Visioli, *Walter*, painter, graphic artist, * 7.9.1919 Casalmaggiore – I ☐ Comanducci V.

Visitella, *Isaac*, portrait painter, f. 16.11.1649, † 1657 or 1658 Edinburgh – GB ☐ Apted/Hannabuss; McEwan.

Visjager, *Hendrik*, mezzotinter, f. 1651, l. 1684 – NL ☐ ThB XXXIV; Waller.

Viškarev, *Aleksandr Petrovič*, sculptor, * 10.3.1907 Moskau – RUS ☐ ChudSSSR II.

Viski, *János*, animal painter, * 22.9.1891 Szokolya, l. before 1961 – H ☐ MagyFestAdat; ThB XXXIV; Vollmer V.

Viski, *Johann* → Viski, *János*

Viski Balás, *László* → Balás, *László*

Viski Balázs, *László*, stage set designer, watercolourist, * 1909 Dés, † 1964 Budapest – H ☐ MagyFestAdat.

Viskin, *Boris*, etcher, * 1960 Mexiko-Stadt – MEX ☐ ArchAKL.

Viskonti-Dotti, *Inočento*, painter, * 1828 Österreich, l. 1861 – A, RUS ☐ ChudSSSR II.

Viskoper, *Simon*, lithographer, master draughtsman, * 16.1.1856 Den Haag (Zuid-Holland), † 19.5.1929 Den Haag (Zuid-Holland) – NL ☐ Scheen II.

Viskov, *Petr Ivanovič*, book illustrator, linocut artist, book art designer, * 25.9.1924 Bredki – RUS ☐ ChudSSSR II.

Víšková-Mrákotová, *Eva*, jewellery artist, jewellery designer, * 8.7.1952 Pardubice – CZ ☐ ArchAKL.

Viskovatova, *Ekaterina Ieronimovna*, watercolourist, pastellist, f. 1884, l. 1890 – RUS ☐ ChudSSSR II.

Viškovský, *Jan*, architect, f. 1724 – CZ ☐ Toman II.

Višlovskij, *Grigorij* (ChudSSSR II) → Wiślowski, *Georgi*

Visly, *Jean*, painter, * Berlin, f. 1938 – D, F ☐ ThB XXXIV.

Vismara, *Ambrogio*, landscape painter, * 21.6.1900 Seregno – I ☐ Comanducci V; Vollmer V.

Vismara, *Domenico*, sculptor, f. 1640, l. 1645 – I ☐ ThB XXXIV.

Vismara, *Francesco (1651)* (Vismara, Francesco), sculptor, painter, f. before 1651 – I ☐ DEB XI; ThB XXXIV.

Vismara, *Francesco (1881)*, painter (?), f. 1881, l. 1906 – I ☐ Comanducci V.

Vismara, *Gaspare* (Vismare, Gaspare), sculptor, f. 1610, † 1651 – I ☐ DA XXXII; ThB XXXIV.

Vismara, *Giacomino* → Vismara, *Giacomo*

Vismara, *Giacomo*, painter, f. 1460, l. 20.2.1477 – I ☐ PittItalQuattroc; ThB XXXIV.

Vismara, *Giov. Batt.*, sculptor, f. after 1673, l. 1693 – I ⊡ ThB XXXIV.

Vismara, *Giov. Domenico* → **Vismara,** *Domenico*

Vismara, *Giovanni*, medalist, f. about 1660, l. 1700 – I ⊡ ThB XXXIV.

Vismara, *Giuseppe (1618)* (Vismara, Giuseppe (1)), sculptor, f. 1618, l. 1625 – I ⊡ ThB XXXIV.

Vismara, *Giuseppe (1654)* (Vismara, Giuseppe (2)), sculptor, f. 1654, l. 1677 – I ⊡ ThB XXXIV.

Vismara, *Isidoro*, sculptor, f. 1671, l. 1697 – I ⊡ Schede Vesme IV; ThB XXXIV.

Vismara, *Silvano*, painter, sculptor, graphic artist, * 28.12.1939 Mailand – I ⊡ Comanducci V.

Vismara da Milano, goldsmith, f. 1411, l. 1416 – I ⊡ Bulgari III.

Vismare, *Gaspare* (DA XXXII) → **Vismara,** *Gaspare*

Vismor, *Dorothy Anita Perkins*, etcher, painter, * 31.12.1911 Crown King (Arizona) – USA ⊡ Falk.

Višnepol'skij, *Sergej Izrailevič*, graphic artist, * 14.11.1927 Kiev – UA, TJ ⊡ ChudSSSR II.

Višneveckaja, *Ekaterina Anatol'evna*, sculptor, * 20.4.1931 Leningrad – RUS ⊡ ChudSSSR II.

Višneveckaja, *Sof'ja Kas'janovna* (Vishnevetskaya, Sofia Kas'yanovna), stage set designer, * 2.2.1899 Kiev, † 4.3.1962 Moskau – UA, RUS ⊡ ChudSSSR II; Milner.

Višneveckij, *Michail Prokop'evič* (ChudSSSR II) → **Wisznewiecki,** *Michail*

Višnevec'kyj, *Demid*, painter, f. 1785 – UA ⊡ SChU.

Višnevs'ka, *Zoja Vsevolodivna* → **Vyšnevs'ka,** *Zoja Vsevolodivna*

Višnevskaja, *Nadežda Nikolaevna*, porcelain former, porcelain painter, ceramist, * 9.8.1923 Rostov-na-Donu – RUS ⊡ ChudSSSR II.

Višnevskaja, *Zoja Vsevolodovna* (ChudSSSR II) → **Vyšnevs'ka,** *Zoja Vsevolodivna*

Višnevskij, *Semen Fedorovič*, painter, f. 1750 – RUS ⊡ ChudSSSR II.

Višnjakov, *Afonij G.*, miniature painter, f. 1930, † after 1937 – RUS ⊡ ChudSSSR II.

Višnjakov, *Aleksandr*, painter, f. 1760, l. 1770 – RUS ⊡ ChudSSSR II.

Višnjakov, *Aleksandr Ivanovič(?)* → **Višnjakov,** *Aleksandr*

Višnjakov, *E. I.*, master draughtsman, f. about 1846 – RUS ⊡ ChudSSSR II.

Višnjakov, *Filipp Nikitič*, miniature painter, f. 1800 – RUS ⊡ ChudSSSR II.

Višnjakov, *Iosif Filippovič* → **Višnjakov,** *Osip Filippovič*

Višnjakov, *Ivan Ivanovič*, painter, * about 1729, l. 1787 – RUS ⊡ ChudSSSR II.

Višnjakov, *Ivan Jakovlevič* (Vishnyakov, Ivan Yakovlevich; Wischnjakoff, Iwan Jakowlewitsch), decorative painter, portrait painter, * 1699, † 19.8.1761 St. Petersburg – RUS ⊡ ChudSSSR II; DA XXXI; Milner; ThB XXXVI.

Višnjakov, *K.*, watercolourist, master draughtsman, f. 1851 – RUS ⊡ ChudSSSR II.

Višnjakov, *Nikolaj Ivanovič*, watercolourist, f. 1883, l. 1884 – RUS ⊡ ChudSSSR II.

Višnjakov, *Nikolaj Petrovič*, watercolourist, * 1844, † 1918 – RUS ⊡ ChudSSSR II.

Višnjakov, *Oleg Nikolaevič*, painter, * 11.12.1935 Moskau – RUS ⊡ ChudSSSR II.

Višnjakov, *Osip Filippovič*, miniature painter, f. 1825 – RUS ⊡ ChudSSSR II.

Višnjakov, *Vasilij Iosifovič* → **Višnjakov,** *Vasilij Osipovič*

Višnjakov, *Vasilij Osipovič*, miniature painter, f. 1885, l. 1896 – RUS ⊡ ChudSSSR II.

Višnjakova, *Tat'jana Vasil'evna*, sculptor, * 13.8.1929 Novosibirsk – RUS ⊡ ChudSSSR II.

Višnjauskas, *Bronjus Daneljaus* (ChudSSSR II) → **Vyšniauskas,** *Bronius*

Višnjauskene-Kačinskjte, *Juliana Vinszo* (ChudSSSR II) → **Vyšniauskiené-Kačinskaité,** *Julije Vinco*

Višnjov, *Toma Moler* → **Višanov-Molera,** *Toma*

Visnyei, *Stefan*, flower painter, * 21.8.1930 Budapest – H, A ⊡ Fuchs Maler 20.Jh. IV.

Visnyovszky, *Lajos*, sculptor, master draughtsman, * 24.6.1890 Budapest, l. before 1940 – H ⊡ ThB XXXIV.

Visnyovszky, *Ludwig* → **Visnyovszky,** *Lajos*

Viso, *Andrea*, painter, * 1657(?) or 1658 Neapel, † 1740 or 1742(?) Neapel – I ⊡ DEB XI; ThB XXXIV.

Viso, *Cola* → **Viso,** *Nicola*

Viso, *Fr. Cristóbal del* (Ramirez de Arellano) → **Viso,** *Fray Cristóbal del*

Viso, *Fray Cristóbal del* (Viso, Fr. Cristóbal del; Viso, Cristóbal del (Fray)), painter, * Lucena, † 1684 Madrid – E ⊡ Ramirez de Arellano; ThB XXXIV.

Viso, *Cristóbal del* (Fray) (ThB XXXIV) → **Viso,** *Fray Cristóbal del*

Viso, *Nicola*, landscape painter, f. about 1730 – I ⊡ DEB XI; PittItalSettec; ThB XXXIV.

Visone, *Giuseppe*, genre painter, landscape painter, * about 1800 Neapel, † Paris(?), l. 1841 – I ⊡ Comanducci V; ThB XXXIV.

Visoni, *Angelo*, painter, master draughtsman, f. 1912 – I ⊡ Comanducci V.

Visoni, *Giovanni*, painter, f. 1515 – I ⊡ ThB XXXIV.

Visontai, *Kálmán* (MagyFestAdat) → **Visontay,** *Kálmán*

Visontay, *Kálmán* (Visontai, Kálmán), figure painter, watercolourist, * 7.1.1870 Jászberény, † 22.12.1919 Szeged – H ⊡ MagyFestAdat; ThB XXXIV.

Visontay, *Koloman* → **Visontay,** *Kálmán*

Vispre, *Francis Xavier* (Pavière II; Strickland II) → **Vispré,** *François-Xavier*

Vispré, *François-Xavier* (Vispré, Francis Xavier), fruit painter, copper engraver, miniature painter, still-life painter, * 1730 Besançon or Paris, † 1790 or after 1794 London – F, GB, IRL ⊡ Brune; DA XXXII; Foskett; Pavière II; Schidlof Frankreich; Strickland II; ThB XXXIV; Waterhouse 18.Jh..

Vispré, *Victor* (Vespré, Victor), fruit painter, genre painter, portrait painter, miniature painter, glass painter, f. 1760, l. 1789 – GB, NL, IRL, F ⊡ Bradley II; Brune; Foskett; Pavière II; Schidlof Frankreich; Strickland II; ThB XXXIV; Waterhouse 18.Jh..

Visquiera, *Carlos*, locksmith, f. 1753 – E ⊡ ThB XXXIV.

Vissaula, *Johann David*, master draughtsman, * 29.1.1709 Murten, † 1803 – CH ⊡ Brun III.

Visscher, *Anna Roemersdr.*, glass artist, * 2.2.1583(?) Amsterdam, † 6.12.1651 Amsterdam – NL ⊡ ThB XXXIV.

Visscher, *Beernt de*, painter, f. 1612, l. 1642 – NL ⊡ ThB XXXIV.

Visscher, *Claes Jansz (1586)* (Feddersen; Waller) → **Visscher,** *Claes Jansz. (1586)*

Visscher, *Claes Jansz. (1550)*, copper engraver, * about 1550 Amsterdam (Noord-Holland), † about 1612 Amsterdam (Noord-Holland) – NL ⊡ ThB XXXIV.

Visscher, *Claes Jansz. (1586)* (Visscher, Claes Jansz. (1587)), copper engraver, master draughtsman, etcher, engraver of maps and charts, printmaker, * 1586 or before 6.9.1587 Amsterdam (Noord-Holland), † 1637 or 19.6.1652 Amsterdam (Noord-Holland) – NL, D ⊡ Bernt V; DA XXXII; Feddersen; Waller.

Visscher, *Cornelis de* → **Visscher,** *Cornelis (1629)*

Visscher, *Cornelis de (1520)*, portrait painter, * about 1520 Gouda, † 1586 – NL ⊡ ThB XXXIV.

Visscher, *Cornelis (1619)*, copper engraver, master draughtsman, * about 1619 or 1629(?) Haarlem or Amsterdam(?), † before 7.6.1662 – NL ⊡ ThB XXXIV.

Visscher, *Cornelis (1629)*, painter, master draughtsman, copper engraver, etcher, * 1629 or about 1629 Haarlem, † before 16.1.1658 or 16.1.1658 or 1662 Amsterdam – NL ⊡ Bernt V; DA XXXII; ThB XXXIV; Waller.

Visscher, *Dirk* → **Visscher,** *Theodoor*

Visscher, *G.(?)*, painter, f. 1746 – NL ⊡ ThB XXXIV.

Visscher, *G. (?)* (ThB XXXIV) → **Visscher,** *G. (?)*

Visscher, *Gerrit*, copper engraver, etcher, master draughtsman, goldsmith, f. about 1700 – NL ⊡ Waller.

Visscher, *Jan de* (Visscher, Johannes), master draughtsman, copper engraver, painter, etcher, * 1633 or about 1636 Amsterdam or Haarlem, † after 1692 – NL ⊡ ThB XXXIV; Waller.

Visscher, *Jan Claesz.*, copper engraver, f. about 1550 – NL ⊡ ThB XXXIV.

Visscher, *Johannes de* → **Visscher,** *Jan de*

Visscher, *Johannes* (Waller) → **Visscher,** *Jan de*

Visscher, *Lambert*, copper engraver, master draughtsman, * 1633(?) or about 1633(?) Amsterdam or Haarlem(?) or Haarlem, † after 1690 Florenz(?) – NL ⊡ ThB XXXIV; Waller.

Visscher, *Max*, engraver, f. 1852 – USA ⊡ Groce/Wallace.

Visscher, *Nico* → **Visscher,** *Nicolaas Henderikus*

Visscher, *Nicolaas Henderikus*, illustrator, cartoonist, * about 31.7.1933 Groningen (Groningen), l. before 1970 – NL ⊡ Scheen II.

Visscher, *Nicolas Joannis* → **Visscher,** *Claes Jansz. (1550)*

Visscher, *Reinder* → **Visscher,** *Reinder Jan*

Visscher, *Reinder Jan,* watercolourist, master draughtsman, * 7.12.1904 Rotterdam (Zuid-Holland) – NL ⊐ Mak van Waay; Scheen II; Vollmer V.

Visscher, *Theodoor,* painter, * about 1650 Haarlem, † 1707 Rom – I ⊐ ThB XXXIV.

Visscher van Gaasbeek, *Adolf* (Visscher van Gaasbeek, Gustav Adolf), architect, * 6.9.1859 Bandong (Java), † 20.7.1911 Basel – D, CH ⊐ Brun IV; ThB XXXIV.

Visscher van Gaasbeek, *Gustav Adolf* (Brun IV) → **Visscher van Gaasbeek,** *Adolf*

Visschere, *Jean de,* decorative painter, blazoner, ornamental painter, f. about 1403, l. 1434 – B, NL ⊐ ThB XXXIV.

Visse, *Jean,* tapestry craftsman, f. 1432, l. 1433 – F ⊐ ThB XXXIV.

Visseler, *Marin* → **Visselet,** *Marin*

Visselet, *M.,* etcher, f. 1601 – F ⊐ ThB XXXIV.

Visselet, *Marin,* copper engraver, f. 1661, l. 1673 – F ⊐ Audin/Vial II.

Vissenaken, *Jeroom van,* painter, f. 1579, l. 1617 – B ⊐ ThB XXXIV.

Visser (1686), copper founder, f. 1686, l. 1705 – NL ⊐ ThB XXXIV.

Visser (1767), medalist, f. 1767 – NL ⊐ ThB XXXIV.

Visser, *Ad* → **Visser,** *Everhardus Johannes*

Visser, *Adri* → **Visser,** *Adriaan Nicolaas*

Visser, *Adriaan Nicolaas,* watercolourist, * 25.4.1887 Den Haag (Zuid-Holland), l. before 1970 – NL ⊐ Scheen II.

Visser, *Adrianus de (1762)* (Visser, Adrianus de), landscape painter, portrait painter, master draughtsman, * 5.1.1762 Rotterdam (Zuid-Holland), † 4.8.1837 Alkmaar (Noord-Holland) – NL ⊐ Scheen II; ThB XXXIV.

Visser, *Adrianus (1899)* (Visser, Adrianus), painter, * 17.4.1899 Rotterdam (Zuid-Holland), † 20.4.1962 Zutphen (Gelderland) – NL ⊐ Scheen II.

Visser, *Adrianus Martinus* (Visser, Lambert), lithographer, photographer, master draughtsman, * 18.11.1857 Zoeterwoude (Zuid-Holland), † 7.11.1936 Den Haag (Zuid-Holland) – NL ⊐ Scheen II; Waller.

Visser, *Anthonia* → **Visser,** *Anthonia Annette Nelly*

Visser, *Anthonia Annette Nelly,* painter, * 19.4.1926 Amsterdam (Noord-Holland) – NL ⊐ Scheen II.

Visser, *Arie,* engineer, painter, master draughtsman, * 22.1.1885 Papendrecht (Zuid-Holland), l. before 1970 – NL ⊐ Scheen II.

Visser, *Betsy Martina,* watercolourist, master draughtsman, * 6.6.1930 Amsterdam (Noord-Holland) – NL ⊐ Scheen II.

Visser, *Bob* → **Visser,** *Johannes Gesinus*

Visser, *Bob Gesinus,* sculptor, * 1899, l. before 1961 – NL ⊐ Vollmer V.

Visser, *Carel* (ContempArtists; DA XXXII) → **Visser,** *Carel Nicolaas*

Visser, *Carel Nicolaas* (Visser, Carel), sculptor, collagist, * 3.5.1928 Papendrecht (Zuid-Holland) – NL ⊐ ContempArtists; DA XXXII; Scheen II; Vollmer V.

Visser, *Cor* → **Visser,** *Cornelis* (1903)

Visser, *Cornelis de (1552),* painter, f. 1552 – NL ⊐ ThB XXXIV.

Visser, *Cornelis (1903)* (Visser, Cornelis), portrait painter, woodcutter, lithographer, master draughtsman, watercolourist, pastellist, artisan, * 26.8.1903 Spaarndam (Noord-Holland) – NL ⊐ Scheen II; Vollmer V; Waller.

Visser, *Cornelis Nicolaas Johan,* watercolourist, master draughtsman, artisan, * 28.12.1928 Den Haag (Zuid-Holland) – NL ⊐ Scheen II.

Visser, *Erika* → **Visser,** *Erika Trijntje Helene*

Visser, *Erika Trijntje Helene,* painter, master draughtsman, * 21.4.1919 Bochum – NL ⊐ Scheen II.

Visser, *Everhardus Johannes,* collagist (?), painter (?), * 7.4.1934 Princenhage (Noord-Brabant) – NL ⊐ Scheen II.

Visser, *Frederik,* painter, restorer, wallcovering designer, * 7.3.1925 Amsterdam (Noord-Holland) – NL ⊐ Scheen II.

Visser, *Fredrik Johannes Antonius,* sculptor, * 18.6.1855 Den Haag (Zuid-Holland), † 1.2.1945 Den Haag (Zuid-Holland) – NL ⊐ Scheen II.

Visser, *Freek* → **Visser,** *Frederik*

Visser, *Frouk* → **Visser,** *Froukje Trientje*

Visser, *Froukje Trientje,* watercolourist, master draughtsman, sculptor, * 20.1.1945 Groningen (Groningen) – NL ⊐ Scheen II.

Visser, *Gerardus Lieuwe,* painter, sculptor, ceramist, * 12.1.1927 Maastricht (Limburg) – NL ⊐ Scheen II.

Visser, *Gerardus Paschalis,* watercolourist, master draughtsman, * 10.4.1898 Utrecht (Utrecht), l. before 1970 – NL ⊐ Scheen II.

Visser, *Gerda* → **Visser,** *Gerritje*

Visser, *Gerrit,* wood designer, modeller, jewellery artist, * about 19.11.1911 Nes (Friesland), l. before 1970 – NL ⊐ Scheen II.

Visser, *Gerritje,* watercolourist, master draughtsman, sculptor, ceramist, * 14.4.1898 Haarlem (Noord-Holland), l. before 1970 – NL ⊐ Scheen II.

Visser, *Harm,* landscape painter, still-life painter, * 6.3.1913 Erica (Drenthe) – NL ⊐ Scheen II.

Visser, *Harmanus (1772)* (Visser, Herman), type engraver, master draughtsman, * before 19.4.1772 Amsterdam (Noord-Holland)(?), † 24.8.1843 Amsterdam (Noord-Holland) – NL ⊐ Scheen II; Waller.

Visser, *Harmanus (1889),* master draughtsman, watercolourist, lithographer, designer, * 2.9.1889 Haarlem (Noord-Holland), l. before 1970 – NL ⊐ Scheen II.

Visser, *Harry,* watercolourist, master draughtsman, lithographer, fresco painter, * 25.5.1929 Amsterdam (Noord-Holland) – NL ⊐ Scheen II.

Visser, *Hendrik Cornelis,* sculptor, * 19.8.1917 Rijsbergen (Noord-Brabant) – NL ⊐ Scheen II.

Visser, *Hendrik Gerardus,* goldsmith, silversmith, * 17.2.1940 Den Haag (Zuid-Holland) – NL ⊐ Scheen II.

Visser, *Henk* → **Visser,** *Hendrik Gerardus*

Visser, *Henriëtta Maria Johanna,* sculptor, * 26.4.1868 Amsterdam (Noord-Holland), † 25.9.1947 Leiden (Zuid-Holland) – NL ⊐ Scheen II.

Visser, *Herman* (Waller) → **Visser,** *Harmanus* (1772)

Visser, *Herman* → **Visser,** *Harmanus* (1889)

Visser, *J.* (ThB XXXIV) → **Visser,** *Jan* (1879)

Visser, *J. G.* (ThB XXXIV) → **Visser,** *Jan Gerritsz.*

Visser, *J. H.,* painter, f. 1945 – NL ⊐ Scheen II (Nachtr.).

Visser, *Jaap* → **Visser,** *Jakob*

Visser, *Jacob,* painter, architect, * 25.3.1912 Rotterdam (Zuid-Holland) – NL ⊐ Scheen II.

Visser, *Jakob,* furniture designer, artisan, * 29.4.1923 Workum (Friesland) – NL ⊐ Scheen II.

Visser, *Jan (1650),* mother-of-pearl inlayer, f. about 1650 – NL ⊐ ThB XXXIV.

Visser, *Jan (1850),* silhouette cutter (?), * 19.10.1850 Urk (Overijssel), l. before 1970 – NL ⊐ Scheen II.

Visser, *Jan (1856),* painter, master draughtsman, lithographer, modeller, * 18.10.1856 Groningen (Groningen), † 3.12.1938 Zandvoort (Noord-Holland) – NL ⊐ Scheen II; ThB XXXIV; Waller.

Visser, *Jan (1879)* (Visser, J.), illustrator, etcher, woodcutter, engraver, caricaturist, linocut artist, pastellist, * 18.3.1879 Alkmaar (Noord-Holland), † 13.1.1961 Haarlem (Noord-Holland) – NL ⊐ Mak van Waay; Scheen II; ThB XXXIV; Vollmer V; Waller.

Visser, *Jan (1897)* (Visser, Jan (1939)), figure painter, * 29.8.1897 Rotterdam (Zuid-Holland), l. before 1970 – NL ⊐ Mak van Waay; Scheen II.

Visser, *Jan (1903),* watercolourist, master draughtsman, * 28.6.1903 Hendrik-Ido-Ambacht (Zuid-Holland) – NL ⊐ Scheen II.

Visser, *Jan Adolf,* master draughtsman, * 14.1.1885 Amsterdam, l. after 1910 – NL ⊐ ThB XXXIV.

Visser, *Jan Gerritsz* (Waller) → **Visser,** *Jan Gerritsz.*

Visser, *Jan Gerritsz.* (Visser, J. G.), copper engraver, etcher, engraver of maps and charts, type engraver, master draughtsman, * about 1755 Amsterdam (Noord-Holland), † 8.5.1821 Amsterdam (Noord-Holland) – NL ⊐ Scheen II; ThB XXXIV; Waller.

Visser, *Jan Hermanus* → **Visser,** *Harmanus* (1772)

Visser, *Janna* → **Visser,** *Janna Pieternella*

Visser, *Janna Pieternella,* weaver, * 16.6.1923 Amsterdam (Noord-Holland) – NL ⊐ Scheen II.

Visser, *Jeanne Bernadette,* artisan, * 9.12.1947 Apeldoorn (Gelderland) – NL ⊐ Scheen II.

Visser, *Jeannette* → **Visser,** *Jeanne Bernadette*

Visser, *Jo* → **Visser,** *Johannes Marinus Aloysius de*

Visser, *Johannes (1752),* copper engraver, * Amsterdam (?), f. 1752 – NL ⊐ Waller.

Visser, *Johannes (1873),* watercolourist, woodcutter, lithographer, master draughtsman, * 24.1.1873 Sloten (Friesland), † 24.2.1941 Haarlem (Noord-Holland) – NL ⊐ Scheen II; Vollmer V; Waller.

Visser, *Johannes Gesinus* (Gèsinus, Bob), watercolourist, master draughtsman, * 22.6.1898 Haarlem (Noord-Holland), l. before 1970 – NL ⊐ Scheen II; Vollmer II.

Visser, *Johannes Marinus Aloysius de,* glass painter, * 24.4.1913 Veghel (Noord-Brabant) – NL ⊐ Scheen II.

Visser, *John de* → **DeVisser,** *John*

Visser, *Joris Cornelis de,* clockmaker, genre painter, portrait painter, * 27.10.1808 Dordrecht (Zuid-Holland), † 24.5.1852 Dordrecht (Zuid-Holland) – NL ⊞ Scheen II.

Visser, *Kees* → **Visser,** *Cornelis Nicolaas Johan*

Visser, *Lambert* (Waller) → **Visser,** *Adrianus Martinus*

Visser, *Leo,* book illustrator, ornamental draughtsman, lithographer, fresco painter, artisan, decorator, * 7.9.1880 Amsterdam (Noord-Holland), † 17.2.1950 Hilversum (Noord-Holland) – NL ⊞ Mak van Waay; Scheen II; ThB XXXIV; Vollmer V; Waller.

Visser, *Louis* → **Visser,** *Gerardus Lieuwe*

Visser, *Lucie,* master draughtsman, illustrator, artisan, * 15.4.1919 Sloten (Noord-Holland) – NL ⊞ Scheen II.

Visser, *Marijcke Tijpke,* sculptor, goldsmith, * 10.11.1915 Amsterdam (Noord-Holland) – NL ⊞ Scheen II.

Visser, *Martin,* furniture designer, * 1922 Papendrecht (Zuid-Holland) – NL ⊞ DA XXXII.

Visser, *Martina* → **Visser,** *Betsy Martina*

Visser, *Nicolaum,* cartographer, f. 1601 – B, E ⊞ Ráfols III.

Visser, *Paul* → **Visser,** *Paulus Benedictus Wigbertus*

Visser, *Paulus Benedictus Wigbertus,* painter, master draughtsman, sculptor, * 13.8.1920 Amsterdam (Noord-Holland) – NL ⊞ Scheen II.

Visser, *Peet* → **Visser,** *Pieter* (1922)

Visser, *Pier Johannes de,* watercolourist, master draughtsman, * 2.11.1764 Lemmer (Friesland), † 23.8.1848 Oldemarkt (Overijssel) – NL ⊞ Scheen II; ThB XXXIV.

Visser, *Pieter* (1819), photographer, painter, * 5.1.1819 Schiedam (Zuid-Holland), † 5.6.1890 Veenhuizen (Drenthe) – NL ⊞ Scheen II.

Visser, *Pieter de* (1890) (Visser, Pieter de), painter, * 3.6.1890 Amsterdam (Noord-Holland), l. before 1970 – NL ⊞ Mak van Waay; Scheen II; Vollmer V.

Visser, *Pieter* (1918), painter, master draughtsman, sculptor, artisan, * 19.5.1918 Amsterdam (Noord-Holland) – NL ⊞ Scheen II.

Visser, *Pieter* (1922), watercolourist, master draughtsman, fresco painter, mosaicist, architect, * 17.11.1922 Ouderkerk aan den IJssel (Zuid-Holland) – NL ⊞ Scheen II.

Visser, *Quirijn de,* bell founder, f. 1707 – NL ⊞ ThB XXXIV.

Visser, *S. de,* painter, f. 1841 – NL ⊞ ThB XXXIV.

Visser, *Salomon de,* lithographer, * about 1795 Etten, l. 1835 – NL ⊞ Waller.

Visser, *Simon de,* lithographer, master draughtsman, * 14.9.1816 Den Haag (Zuid-Holland), l. 1840 – NL ⊞ Scheen II; Waller.

Visser, *Sjoerd,* watercolourist, master draughtsman, etcher, * 13.4.1900 Amsterdam (Noord-Holland) – NL ⊞ Scheen II.

Visser, *T.,* medalist, f. 1629 – NL ⊞ ThB XXXIV.

Visser, *Theodoor Johan Christiaan de,* painter, * 5.10.1904 Amsterdam (Noord-Holland) – NL ⊞ Scheen II.

Visser, *Tijpke* (Vollmer V) → **Visser,** *Tjipke*

Visser, *Tjeerd,* sculptor, * 29.3.1929 Drachten (Friesland) – NL ⊞ Scheen II.

Visser, *Tjipke* (Visser, Tijpke), sculptor, painter, woodcutter, potter, * 12.12.1876 Workum (Friesland), † 22.1.1955 Bergen (Noord-Holland) – NL ⊞ Mak van Waay; Scheen II; ThB XXXIV; Vollmer V; Waller.

Visser, *Tseard* → **Visser,** *Tjeerd*

Visser, *Willem de* → **Visser,** *Willem Carel de*

Visser, *Willem de,* genre painter, portrait painter, master draughtsman, * 17.2.1801 or 1802(?) Schoondijke (Zeeland), † 14.7.1875 Zaltbommel (Gelderland) – NL ⊞ Scheen II; ThB XXXIV.

Visser, *Willem Carel de,* portrait painter, watercolourist, master draughtsman, * 23.2.1910 Dordrecht (Zuid-Holland) – NL ⊞ Scheen II.

Visser Bender, *Joannes Pieter,* painter, master draughtsman, copper engraver, aquatintist, * 9.11.1785 Haarlem, † 4.12.1813 or 9.12.1813 Haarlem – NL ⊞ ThB XXXIV; Waller.

Vissing, *Christian,* goldsmith, silversmith, * 1710 Viborg, † 1762 – DK ⊞ Bøje II.

Visson, *Philippe,* painter, * 29.9.1942 or 29.9.1952 New York – CH, USA ⊞ KVS; LZSK.

Vista, *Tula Marina di,* painter, * 3.5.1899 Merces (Portugal), l. before 1970 – P, NL ⊞ Mak van Waay; Scheen II (Nachtr.); Vollmer V.

Vistarini, *Giovanni* (ThB XXXIV) → **Vesterini,** *Ivan*

Viste → **Visäte**

Viste, *Etienne,* armourer, f. 1421 – F ⊞ Audin/Vial II.

Viste, *P.,* mason, f. 1451 – F ⊞ Portal.

Viste, *Tiénent* → **Viste,** *Etienne*

Visted, *Svein,* figure sculptor, ceramist, * 26.3.1903 Bergen (Norwegen), † 31.10.1984 Løgstør – N ⊞ NKL IV; Vollmer V.

Vistelius, *Ivan Ivanovič* (Wistelius, Iwan Iwanowitsch), painter, lithographer, * 1802 Novgorod, † 4.2.1872 St. Petersburg – RUS ⊞ ChudSSSR II; ThB XXXVI.

Visteurre → **Bisteurre**

Vistingauzen, *Aleksandra Aleksandrovna* (ChudSSSR II) → **Wistinghausen,** *Alexandrine von*

Vistoli, *Raul,* figure sculptor, * 22.12.1915 Fusignano – I ⊞ Vollmer V.

Vistorini, *Ivan* → **Vesterini,** *Ivan*

Vistosi, *Luciano,* glass artist, designer, sculptor, * 24.2.1931 Murano – I ⊞ WWCGA.

Vistrichan, *Petr* (ChudSSSR II) → **Vistrichan',** *Petro*

Vistrichan', *Petro* (Vistrichan, Petr), master draughtsman, f. 1754 – UA, RUS ⊞ ChudSSSR II.

Vistven, *Ellen Monrad,* textile artist, * 12.7.1943 Oslo – N ⊞ NKL IV.

Vistyn, *James,* landscape painter, * 14.4.1891 Cleveland (Ohio), l. 1947 – USA ⊞ Falk.

Visulčeva, *Keraca Nikolova,* painter, * 7.4.1911 Nestram (Kostursko) – BG ⊞ EIIB.

Visund, *Hanna,* master draughtsman, enchaser, designer, * 27.9.1881 Kristiania, † 23.5.1974 Oslo – N ⊞ NKL IV; ThB XXXIV; Vollmer V.

Visvliet, *Willem,* copper engraver, * Amsterdam, f. 1748 – NL ⊞ Waller.

Visz, *František Juraj,* painter, f. 1828, l. 1853 – SK ⊞ ArchAKL.

Vít (1356), architect, f. 1356, l. 1370 – CZ ⊞ Toman II.

Vít (1406), painter, f. 1406 – CZ ⊞ Toman II.

Vít (1562), painter, f. 1562 – CZ ⊞ Toman II.

Vít (1700), architect, f. 1700 – CZ ⊞ Toman II.

Vít, *Rudolf,* painter, * 24.4.1889 Wien, † 3.12.1945 Bad Gräfenberg – CZ ⊞ Toman II.

Vít, *Slavomír,* painter, * 31.12.1909 Nekoře – CZ ⊞ Toman II.

Vita, *della* → **Miel,** *Jan*

Vita, *Angelo,* architect, f. 1820, l. 1823 – I ⊞ ThB XXXIV.

Vita, *Antonio di* → **Vite,** *Antonio*

Vita, *Antonio* (1601), etcher, f. 1601 – I ⊞ DEB XI; ThB XXXIV.

Vita, *Fernando,* sculptor, * 19.7.1913 Massa – I ⊞ Vollmer V.

Vita, *Francesco da* (1521), sculptor, f. 1521, l. 1524 – I ⊞ ThB XXXIV.

Vita, *Francesco de* (1619), painter, f. 9.8.1619, l. 1635 – I ⊞ ThB XXXIV.

Frate Vita, *Giuseppe de* (De Vita, Giuseppe; Vita, Giuseppe de (Frate)), architect, f. 1756, l. 1761 – I ⊞ ThB XXXIV.

Vita, *Giuseppe* (1782), painter, † 1782 – HR ⊞ ThB XXXIV.

Vita, *Giuseppe de* (Frate) (ThB XXXIV) → **Frate Vita,** *Giuseppe de*

Vita, *Luciano de* (DEB XI) → **DeVita,** *Luciano*

Vita, *Miguel José Antonio de,* painter, * 25.11.1923 Montevideo – ROU ⊞ PlástUrug II.

Vita, *Pietro* → **Viti,** *Pietro*

Vita, *Sebastiano de* (DEB XI) → **Vita,** *Sebastiano*

Vita, *Sebastiano* (Vita, Sebastiano de), painter, f. 1701 – HR ⊞ DEB XI.

Vita, *Vilém* (Toman II) → **Vita,** *Wilhelm A.*

Vita, *Wilhelm A.* (Vita, Vilém), portrait painter, genre painter, * 5.5.1846 Zauchtl, † 8.1919 Wien – A ⊞ Fuchs Maler 19.Jh. IV; ThB XXXIV; Toman II.

Vita Israël, *Jacob,* master draughtsman, watercolourist, * 13.5.1801 Amsterdam (Noord-Holland), † 25.3.1849 Amsterdam (Noord-Holland) – NL ⊞ Scheen II.

Vita iz Kotora, architect, * Kotor(?), f. 1327, l. 1335 – YU, HR ⊞ ELU IV.

Vitacco, *Alice,* painter, illustrator, designer, decorator, * 30.11.1909 Mineola (New York) – USA ⊞ EAAm III; Falk.

Vitačić, *Ivan Martinov,* architect, stonemason, f. 1534 – HR ⊞ ELU IV.

Vitad → **Taddei,** *Vittoria*

Vitagliano, *Gioachino,* sculptor, f. 1665, l. 1683 – I ⊞ ThB XXXIV.

Vital (Glockengießer- und Stückgießer-Familie) (ThB XXXIV) → **Vital,** *Augustin*

Vital (Glockengießer- und Stückgießer-Familie) (ThB XXXIV) → **Vital,** *Augustin Christian*

Vital (Glockengießer- und Stückgießer-Familie) (ThB XXXIV) → **Vital,** *Christian*

Vital (Glockengießer- und Stückgießer-Familie) (ThB XXXIV) → **Vital, Joh. August**

Vital, architect, † about 15.10.1100 – F ⊞ ThB XXXIV.

Vital, *Augustin,* bell founder, cannon founder, f. 1718 – A ▭ ThB XXXIV.

Vital, *Augustin Christian,* bell founder, cannon founder, f. 1793 – A ▭ ThB XXXIV.

Vital, *Barthélemy* → **Vidal,** *Barthélemy*

Vital, *Bartolomeo* → **Vidal,** *Barthélemy*

Vital, *Bernard,* building craftsman, f. 1427, † 1459(?) – F ▭ ThB XXXIV.

Vital, *Christian,* bell founder, cannon founder, f. before 1783 – A ▭ ThB XXXIV.

Vital, *Edgar,* landscape painter, * 9.5.1883 Fetan, † 4.1.1970 Basel – CH ▭ LZSK; Plüss/Tavel II; Plüss/Tavel Nachtr.; ThB XXXIV; Vollmer V.

Vital, *Franz,* bell founder, f. 1726, l. 1736 – CZ ▭ ThB XXXIV.

Vital, *Joh. August,* bell founder, cannon founder, f. 1762 – A ▭ ThB XXXIV.

Vital, *John,* master draughtsman, painter, * 17.10.1879 Sent, † 26.4.1949 Biel – CH ▭ Brun IV.

Vital, *Louis,* sculptor, * about 1783 Rambervilliers (Vogesen), † 31.8.1848 Lyon – F ▭ Audin/Vial II.

Vital, *Not,* painter, sculptor, * 15.2.1948 Scuol – CH ▭ KVS.

Vital, *Rudolf,* sculptor, f. 1887, l. 1893 – A ▭ List.

Vital, *Valentin,* ivory carver, f. 1709 – A ▭ ThB XXXIV.

Vital Brazil, *Álvaro,* architect, * 1.2.1909 São Paulo – BR ▭ DA XXXII.

Vital-Cornu, *Charles,* sculptor, * 1851 or 1853 Paris, † 29.6.1927 – F ▭ Kjellberg Bronzes; ThB XXXIV.

Vital-Kapłański, *Wolf,* painter, graphic artist, * about 1910 Brześć, † 1943 (Konzentrationslager) Treblinki – PL, LT ▭ Vollmer V.

Vitalba, *Giovanni,* copper engraver, etcher, master draughtsman, * 1738 or about 1740 Venedig or Padua, † about 1792 London – GB ▭ DEB XI; Grant; ThB XXXIV; Waterhouse 18.Jh..

Vitale, painter, f. 1833 – F ▭ Audin/Vial II.

Vitale, *Alessandro* → **Vitali,** *Alessandro*

Vitale, *Alessandro (1573),* goldsmith, * Trient, f. 1573, l. 1575 – I ▭ Bulgari I.2.

Vitale, *Andrea,* medalist, f. 1601 – I ▭ ThB XXXIV.

Vitale, *Bartolomeo* → **Vidal,** *Barthélemy*

Vitale, *Bathélemy* → **Vidal,** *Barthélemy*

Vitale, *Camilla,* painter, * 1900 Turin – I ▭ DizArtItal.

Vitale, *Candido* → **Vitali,** *Candido*

Vitale, *Carlo,* painter, etcher, * 20.11.1902 Mailand – I ▭ Comanducci V; Servolini.

Vitale, *Corrado,* painter, f. 1984 – BR ▭ ArchAKL.

Vitale, *Ferruccio,* landscape gardener, * 1875 Florenz, † 27.2.1933 New York – USA ▭ EAAm III; ThB XXXIV.

Vitale, *Filippo,* painter, * about 1585 Neapel, † 1650 Neapel – I ▭ DA XXXII; DEB XI; PittItalSeic; ThB XXXIV.

Vitale, *Francesco,* sculptor, f. 15.11.1624 – I ▭ ThB XXXIV.

Vitale, *Giov. Marino,* stone sculptor, f. 1541, l. 1557 – I ▭ ThB XXXIV.

Vitale, *Giovan Marco,* sculptor, * Massa, f. 1614 – I ▭ ThB XXXIV.

Vitale, *Giovanni* → **Vitali,** *Giovanni*

Vitale, *Giuseppe,* sculptor, * 11.1.1875 San Giacomo degli Schiavoni (Campobasso), † 1911 or 1916 or 1911 Neapel – I ▭ Panzetta; ThB XXXIV.

Vitale, *Iwan Petrowitsch* → **Vitali,** *Giovanni*

Vitale, *Mariano,* sculptor, f. 1581 – I ▭ ThB XXXIV.

Vitale, *Pietro,* engraver, * about 1758 Bergamo, l. 1805 – I ▭ Bulgari I.2.

Vitale, *Pietro Antonio,* painter, f. 1613 – I ▭ Schede Vesme III.

Vitale d'Aimo de'Cavalli (ThB XXXIV) → **Vitale da Bologna**

Vitale di Antonio, goldsmith, f. 10.12.1481, l. 1486 – I ▭ Bulgari IV.

Vitale di Aymo de Equis → **Vitale da Bologna**

Vitale da Bologna (Vitale d'Aimo de'Cavalli), wood carver, miniature painter, * 1289 or 1309, † 1359 or 22.9.1369 or before 1361 – I ▭ ELU IV; PittItalDuec; ThB XXXIV.

Vitale degli Equi → **Vitale da Bologna**

Vitale delle Madonne → **Vitale da Bologna**

Vitale di Paolo Simone, goldsmith, f. 9.4.1426, l. 1442 – I ▭ Bulgari III.

Vitaletti, *Romolo,* silversmith, f. 1825, l. 1857 – I ▭ Bulgari I.3/II.

Vitali, *Alberto,* landscape painter, etcher, * 21.4.1898 Bergamo, † 10.4.1974 Bergamo – I ▭ Comanducci V; PittItalNovec/1 II; PittItalNovec/2 II; Servolini; ThB XXXIV; Vollmer V.

Vitali, *Alessandro,* painter, * 1580 Urbino, † 1630 or 4.7.1640 Urbino – I ▭ DA XXXII; DEB XI; PittItalCinqec; ThB XXXIV.

Vitali, *Antonio,* goldsmith, f. 1460, l. 16.11.1495 – I ▭ Bulgari III.

Vitali, *Arquímedes,* painter, * 5.12.1881 Grosseto, l. 1924 – RA, I ▭ EAAm III; Merlino.

Vitali, *Candido,* fruit painter, bird painter, flower painter, * 8.9.1680 Bologna, † 2.11.1753 Bologna – I ▭ DEB XI; Pavière I; PittItalSettec; ThB XXXIV.

Vitali, *Elio Eros,* painter, * 3.8.1914 Buenos Aires – RA ▭ EAAm III; Merlino.

Vitali, *Emilio,* painter, * 5.7.1901 Mailand – I ▭ Comanducci V; DizArtItal.

Vitali, *Francesco,* goldsmith, f. 3.8.1496, l. 13.11.1516 – I ▭ Bulgari III.

Vitali, *Giancarlo,* painter, * 29.11.1929 Bellano – I ▭ Comanducci V.

Vitali, *Giov. Batt.,* founder, architect, f. 1621, † 16.7.1640 – I ▭ ThB XXXIV.

Vitali, *Giovanni* (Vitali, Ivan Petrovich; Vitali, Ivan Petrovič), sculptor, * 1794 St. Petersburg, † 5.7.1855 or 15.7.1855 or 17.7.1855 or 28.7.1855 St. Petersburg – RUS ▭ ChudSSSR II; DA XXXII; Kat. Moskau I; Milner; ThB XXXIV.

Vitali, *Giuseppe,* painter, † 27.8.1870 – I ▭ Comanducci V; DEB XI; ThB XXXIV.

Vitali, *Ivan Petrovič* (ChudSSSR II; Kat. Moskau I) → **Vitali,** *Giovanni*

Vitali, *Ivan Petrovich* (DA XXXII; Milner) → **Vitali,** *Giovanni*

Vitali, *Iwan Petrowitsch* → **Vitali,** *Giovanni*

Vitali, *Marco* → **Vitale,** *Giovan Marco*

Vitali, *Matteo,* goldsmith, f. 1.6.1453, l. 16.6.1485 – I ▭ Bulgari III.

Vitali, *Paolo (1496),* goldsmith, f. 4.5.1496, l. 5.6.1521 – I ▭ Bulgari III.

Vitali, *Paolo (1812)* (Vitali, Paolo), goldsmith, jeweller, f. 23.10.1812, l. 12.7.1820 – I ▭ Bulgari III.

Vitali, *Pietro Marco,* copper engraver, * about 1755 Venedig, † about 1810 – I ▭ Comanducci V; DEB XI; ThB XXXIV.

Vitali, *Romano,* painter, * 28.2.1933 Ferrara – I ▭ Comanducci V.

Vitaliani, *Gioachino* → **Vitagliano,** *Gioachino*

Vitaliano, *Gioachino* → **Vitagliano,** *Gioachino*

Vitalini, *C. E.,* portrait painter, f. 1887 – USA ▭ Hughes.

Vitalini, *Francesco,* landscape painter, etcher, lithographer, * 7.1.1865 Fiordimonte (Camerino), † 12.9.1904 or 1.9.1905 Giralba (Alto Cadore) – I ▭ Comanducci V; DEB XI; Servolini; ThB XXXIV.

Vitalino di Aymo de Equis → **Vitale da Bologna**

Vitalis → **Vital**

Vitalis, *Abraham,* bookbinder, f. 1618, l. 1641 – F ▭ Audin/Vial II.

Vitalis, *Esprit,* bookbinder, f. 1661, l. 1684 – F ▭ Audin/Vial II.

Vitalis, *Hieronymus (1570),* cannon founder, * Cremona, f. 1570 – HR, I ▭ ThB XXXIV.

Vitalluccio di Luzio, glass painter, f. 1325, l. 1330 – I ▭ ThB XXXIV.

Vitalowitz, *Eugen,* illustrator, f. before 1911, l. before 1915 – D ▭ Ries.

Vitaly, *Jules Louis* → **Vittaly,** *Jules Louis*

Vitanov, *Angel Dosjuv,* painter, * about 1850(?) Trjavna, † 21.1.1923 – BG ▭ EIIB.

Vitanov, *Atanas Dosjuv,* painter, f. before 1871 – BG ▭ EIIB.

Vitanov, *Conju Dimitrov,* icon painter, carver, * about 1730 or 1740, † after 1762 – BG ▭ EIIB.

Vitanov, *Conju Dosjuv,* icon painter, carver, f. after 1838, l. before 1850(?) – BG ▭ EIIB.

Vitanov, *Conju Simeonov,* icon painter, * about 1820, l. 1885 – BG ▭ EIIB.

Vitanov, *Dosju Kojuv,* icon painter, * 1790, † after 1871 – BG ▭ EIIB.

Vitanov, *Dosju Papa,* icon painter, carver, * about 1838 – BG ▭ EIIB.

Vitanov, *Dosju Papa Vitanov* → **Vitanov,** *Dosju Papa*

Vitanov, *Feodosij Konstantinovič* → **Vitanov,** *Dosju Kojuv*

Vitanov, *Georgi Dimitrov,* icon painter, * about 1750(?), † after 1825(?) – BG ▭ EIIB.

Vitanov, *Joanikij Papa,* icon painter, * about 1790 or 1795, † 24.3.1853 – BG ▭ EIIB.

Vitanov, *Kojčo Dosjuv,* icon painter, carver, * 1817, † 25.12.1894 – BG ▭ EIIB.

Vitanov, *Koju,* carver, * about 1821, † about 1891 – BG ▭ EIIB.

Vitanov, *Koju Conjuv,* icon painter, carver, * 1762(?), † 1828(?) – BG ▭ EIIB.

Vitanov, *Koyu* → **Vitanov,** *Koju*

Vitanov, *Marko Papa,* icon painter, carver, * 1818, † 8.11.1914 – BG ▭ EIIB.

Vitanov, *Marko Papa Vitanov* → **Vitanov,** *Marko Papa*

Vitanov, *Mitju Conjuv,* icon painter, * 1852, † 1930 – BG ▭ EIIB.

Vitanov, *Papa Vitan stari* → **Vitanov,** *Papa Vitan (1760)*

Vitanov, *Papa Vitan (1760)* (Witan, Papa), icon painter, * about 1760, † 1821 or 1830 – BG ⌑ EIIB; ThB XXXVI.

Vitanov, *Papa Vitan mladi (1785)*, icon painter, * about 1785 or 1790, l. 1848 – BG ⌑ EIIB.

Vitanov, *Simeon Conjuv (1762)*, icon painter, * 1762 (?), † 1828 (?) or 1853 (?) – BG ⌑ EIIB.

Vitanov, *Simeon Conjuv (1853)*, painter, master draughtsman, * 1853, † 24.1.1881 – BG ⌑ EIIB.

Vitanov, *Simeon Kojuv*, icon painter, f. 1801 – BG ⌑ EIIB.

Vitanov, *Teodosij Konstantinovič* → **Vitanov**, *Simeon Kojuv*

Vitanov, *Vikentij Karčov*, icon painter, f. 1651 (?) – BG ⌑ EIIB.

Vitanov, *Vitan Conjuv Dimitrov* → **Vitanov**, *Papa Vitan* (1760)

Vitanov, *Vitan Dosjuv*, icon painter, * about 1819, † 1888 Garvan – BG ⌑ EIIB.

Vitanov, *Vitan Karčov* → **Vitanov**, *Vikentij Karčov*

Vitanov, *Vitan Kojuv* → **Vitanov**, *Papa Vitan mladi* (1785)

Vitanov ot Trjavna (Ikonenmaler- und Schnitzer-Familie) (EIIB) → **Vitanov**, *Angel Dosjuv*

Vitanov ot Trjavna (Ikonenmaler- und Schnitzer-Familie) (EIIB) → **Vitanov**, *Atanas Dosjuv*

Vitanov ot Trjavna (Ikonenmaler- und Schnitzer-Familie) (EIIB) → **Vitanov**, *Conju Dimitrov*

Vitanov ot Trjavna (Ikonenmaler- und Schnitzer-Familie) (EIIB) → **Vitanov**, *Conju Dosjuv*

Vitanov ot Trjavna (Ikonenmaler- und Schnitzer-Familie) (EIIB) → **Vitanov**, *Conju Simeonov*

Vitanov ot Trjavna (Ikonenmaler- und Schnitzer-Familie) (EIIB) → **Vitanov**, *Dosju Kojuv*

Vitanov ot Trjavna (Ikonenmaler- und Schnitzer-Familie) (EIIB) → **Vitanov**, *Dosju Papa*

Vitanov ot Trjavna (Ikonenmaler- und Schnitzer-Familie) (EIIB) → **Vitanov**, *Georgi Dimitrov*

Vitanov ot Trjavna (Ikonenmaler- und Schnitzer-Familie) (EIIB) → **Vitanov**, *Joanikij Papa*

Vitanov ot Trjavna (Ikonenmaler- und Schnitzer-Familie) (EIIB) → **Vitanov**, *Kojčo Dosjuv*

Vitanov ot Trjavna (Ikonenmaler- und Schnitzer-Familie) (EIIB) → **Vitanov**, *Koju*

Vitanov ot Trjavna (Ikonenmaler- und Schnitzer-Familie) (EIIB) → **Vitanov**, *Koju Conjuv*

Vitanov ot Trjavna (Ikonenmaler- und Schnitzer-Familie) (EIIB) → **Vitanov**, *Marko Papa*

Vitanov ot Trjavna (Ikonenmaler- und Schnitzer-Familie) (EIIB) → **Vitanov**, *Mitju Conjuv*

Vitanov ot Trjavna (Ikonenmaler- und Schnitzer-Familie) (EIIB) → **Vitanov**, *Papa Vitan* (1760)

Vitanov ot Trjavna (Ikonenmaler- und Schnitzer-Familie) (EIIB) → **Vitanov**, *Papa Vitan mladi* (1785)

Vitanov ot Trjavna (Ikonenmaler- und Schnitzer-Familie) (EIIB) → **Vitanov**, *Simeon Conjuv* (1762)

Vitanov ot Trjavna (Ikonenmaler- und Schnitzer-Familie) (EIIB) → **Vitanov**, *Simeon Conjuv* (1853)

Vitanov ot Trjavna (Ikonenmaler- und Schnitzer-Familie) (EIIB) → **Vitanov**, *Simeon Kojuv*

Vitanov ot Trjavna (Ikonenmaler- und Schnitzer-Familie) (EIIB) → **Vitanov**, *Vikentij Karčov*

Vitanov ot Trjavna (Ikonenmaler- und Schnitzer-Familie) (EIIB) → **Vitanov**, *Vitan Dosjuv*

Vitanov ot Trjavna (Ikonenmaler- und Schnitzer-Familie) (EIIB) → **Witanov**, *Dimităr*

Vitarelli, *Costante*, goldsmith, silversmith, * 1801 Rom, l. 1866 – I ⌑ Bulgari I.2.

Vitart, *Jean-Claude*, goldsmith, f. 1.3.1785, l. 1806 – F ⌑ Nocq IV.

Vitásek, *Rudolf* → **Vít**, *Rudolf*

Vitasse, *Jean Louis Nicolas*, veduta painter, lithographer, * 8.8.1792 Paris, l. 1835 – F ⌑ ThB XXXIV.

Vitavskij, *Konstantin Aleksandrovič* (ChudSSSR II) → **Vītavs'kyj**, *Kostjantin Oleksandrovyč*

Vītavs'kyj, *Kostjantin Oleksandrovyč* (Vitavskij, Konstantin Aleksandrovič), stage set designer, * 4.12.1913 Starokonstantinov – UA ⌑ ChudSSSR II.

Vitberg, *Aleksandr Lavrent'evič* (Vitberg, Aleksandr Lavrent'evich; Vitberg, Aleksandr Lavrent'yevich; Witberg, Alexander Lawrentjewitsch), painter, architect, * 26.1.1787 St. Petersburg, † 24.1.1855 St. Petersburg – RUS ⌑ ChudSSSR II; DA XXXII; Milner; ThB XXXVI.

Vitberg, *Aleksandr Lavrent'evich* (Milner) → **Vitberg**, *Aleksandr Lavrent'evič*

Vitberg, *Aleksandr Lavrent'yevich* (DA XXXII) → **Vitberg**, *Aleksandr Lavrent'evič*

Vitberg, *Karl Lavrent'evič* → **Vitberg**, *Aleksandr Lavrent'evič*

Vitberg, *Karl Lavrent'evich* → **Vitberg**, *Aleksandr Lavrent'evič*

Vitberg, *Natal'ja Fedorovna*, painter, * 24.11.1870, l. 1903 – RUS ⌑ ChudSSSR II.

Vitberg, *Sigizmund Ivanovič* → **Vidbergs**, *Sigismunds*

Vitchus → **Vitko**

Vite, *Antonio*, painter, f. 1378, † 1407 Florenz (?) – I ⌑ DEB XI; PittItalDuec; ThB XXXIV.

Vite, *Juan de*, silversmith, f. 8.8.1542, l. 1555 – E ⌑ Pérez Costanti; ThB XXXIV.

Vite, *Pietro* → **Viti**, *Pietro*

Vitecocq, *Simon*, stonemason, * Rouen (?), f. 1526, † 1548 Rouen – F ⌑ ThB XXXIV.

Vitek, painter, f. about 1760, l. 1796 – CZ, A ⌑ ThB XXXIV; Toman II.

Vitek, *Aleksandar*, architect, f. 1892, l. 1896 – BiH ⌑ Mazalić.

Vítek, *antonín* → **Witek**, *Antonín* (1840)

Vítek, *Antonín*, architect, * 31.5.1892 Prostějov, l. 1926 – CZ ⌑ Toman II.

Vítek, *Jan Adolf*, sculptor, * 23.6.1899 Polná (Böhmen), † 18.7.1950 Prag – CZ ⌑ Toman II; Vollmer V.

Vítek, *Jeronym H.* (Toman II) → **Vítek**, *Jeroným Hus*

Vítek, *Jeroným Hus* (Vítek, Jeronym H.), painter, sculptor, * 8.7.1914 Svratouch – CZ ⌑ Toman II.

Vítek, *Josef*, carver, sculptor, * 4.3.1914 Zhořec – CZ ⌑ Toman II.

Vitek, *Judy*, metal artist, enamel artist, * 2.10.1952 Montreal (Quebec) – CDN ⌑ Ontario artists.

Vítek, *Karel*, painter, graphic artist, illustrator, * 10.10.1877 Prag – CZ ⌑ Toman II.

Vítek, *Robert*, architect, * 22.9.1871 Bělotín u Hranic, † 1.4.1945 Ostrava – CZ, UA ⌑ ArchAKL.

Vitel, *Philippe*, sculptor, master draughtsman, * 1951 Paris – F ⌑ Bénézit.

Vitelleschi degli Azzi, *Gaspare (marchese)* (Vitelleschi degli Azzi, Gaspare), painter, * 18.7.1875 Foligno, † 23.11.1918 Foligno – I ⌑ Comanducci V; ThB XXXIV.

Vitelletti, *Antonio*, goldsmith, * 1683, l. 10.2.1743 – I ⌑ Bulgari I.2.

Vitelli, *Alessandro*, fortification architect, * 1499 Città di Castello, † 12.2.1554 Citerna – I ⌑ ThB XXXIV.

Vitelli, *Luca*, painter, * Ascoli Piceno, f. 1688, † 1730 Ascoli Piceno – I ⌑ DEB XI; PittItalSettec; ThB XXXIV.

Vitelli, *Paolo*, architect, * about 1520 Città di Castello, † 1574 Parma – I ⌑ ThB XXXIV.

Vitelli, *Veronica Suor*, painter, f. 1706 – I ⌑ DEB XI.

Vitello, *Pierre de* → **Vetey**, *Pierre de*

Vitellozzi, *Annibale*, architect, * 1903 – I ⌑ Vollmer VI.

Viterbese, *il* → **Romanelli**, *Giovanni Francesco* (1610)

Viterbo, *Dario*, sculptor, artisan, painter, graphic artist, * 25.1.1890 Florenz, † 14.11.1961 New York or Florenz – F, I ⌑ Comanducci V; DizArtItal; Edouard-Joseph III; Panzetta; ThB XXXIV; Vollmer V.

Viterbo, *Tarquinio da*, painter, † 1605 or 1621 Rom – I ⌑ ThB XXXIV.

Viterbo, *Ugo da* → **Terzoli**, *Ugo*

Viteri, *Oswaldo*, painter, master draughtsman, * 8.10.1931 Ambato – EC ⌑ DA XXXII; EAAm III; Flores.

Viterne, *Jean* → **Biterne**, *Jean*

Vitet, *Joseph*, goldsmith, † 21.12.1756, l. 30.8.1779 – F ⌑ Nocq IV.

Vitéz, *Mátyás*, figure painter, landscape painter, * 8.11.1891 Kakaslomnic or Nagylomnic, l. before 1961 – H ⌑ MagyFestAdat; ThB XXXIV; Vollmer V.

Vitéz de Zadány, *József*, copper engraver, † 1815 – A ⌑ ThB XXXIV.

Vitezović-Ritter, *Paul*, copper engraver, * 7.1.1652 Senj, † 20.1.1713 Wien – HR, A ⌑ ThB XXXIV.

Vithal Gaud, miniature painter, f. 1851, l. 1900 – IND ⌑ ArchAKL.

Viti, *Antonio*, silversmith, * 1723 Rom, l. 1771 – I ⌑ Bulgari I.2.

Viti, *Eugenio*, figure painter, portrait painter, landscape painter, still-life painter, * 28.6.1881 Neapel, † 8.3.1952 Neapel – I ⌑ Comanducci V; PittItalNovec/1 II; ThB XXXIV; Vollmer V.

Viti, *Lorenzo*, goldsmith, f. 26.2.1577, l. 19.6.1594 – I ⌑ Bulgari I.2.

Viti, *Mario*, sculptor, * Volterra, f. 1920 – I ⌑ Panzetta.

Viti, *Michelangelo*, goldsmith, * 1561, † 19.6.1622 – I ⌑ Bulgari I.2.

Viti, *Pietro*, painter, f. 1533, † 1573 – I ⌑ ThB XXXIV.

Viti, *Timoteo* (Timoteo della Vite), glass painter, faience painter, goldsmith, * 1469 Urbino, † 10.10.1523 Urbino – I ⌑ DA XXXII; DEB XI; ELU IV; Gnoli; PittItalCinqec; ThB XXXIV.

Viti, *Vito*, silversmith, * 20.6.1591 Rom, l. 1636 – I ⊡ Bulgari I.2.

Viti della Vite, *Timoteo* → **Viti**, *Timoteo*

Vitić, *Ivo*, architect, * 21.2.1917 Šibenik – HR ⊡ ELU IV.

Vitiello, *Pasquale*, etcher, fresco painter, * 31.8.1912 Torre Annunziata, † 20.11.1962 Torre Annunziata – I ⊡ Comanducci V; PittItalNovec/1 II; PittItalNovec/2 II; Servolini; Vollmer V.

Vitiello, *Raffaele*, painter, * 31.10.1875 Torre Annunziata, l. before 1940 – I ⊡ Comanducci V; ThB XXXIV.

Vitík, *Alois*, painter, * 25.7.1910 Mimoň – CZ ⊡ Toman II.

Vitín Cortezo → **Cortezo**, *Víctor María*

Viting, *Nikolaj Iosifovič*, graphic artist, * 2.1.1911 Brjansk, † 1991 Moskau – RUS ⊡ ChudSSSR II.

Vitkai, *Ferenc* (MagyFestAdat) → **Vittkai**, *Ferenc*

Vitkai, *Franz* → **Vittkai**, *Ferenc*

Vitkin, *Shlomo* (Vitkon, Shlomo), painter, * 1921 – IL ⊡ ArchAKL.

Vitko, goldsmith, f. 1435, l. 1436 – BiH ⊡ Mazalić.

Vitkon, *Shlomo* (ArchAKL) → **Vitkin**, *Shlomo*

Vitkoŭski, *Rygor Antonavič* (Vitkovskij, Grigorij Antonovič), graphic artist, master draughtsman, * 25.8.1923 Minsk, † 14.6.1992 – BY ⊡ ChudSSSR II.

Vitković, *Risto*, goldsmith, f. 1892 – BiH ⊡ Mazalić.

Vitkovski, *Kol'o Petkov*, graphic artist, painter, * 4.6.1925 Strelci (Plovdiv) – BG ⊡ EIIB.

Vitkovskij, *Aleksej Vasil'evič*, painter, * 1813, l. 1863 – RUS ⊡ ChudSSSR II.

Vitkovskij, *Grigorij Antonovič* (ChudSSSR II) → **Vitkoŭski**, *Rygor Antonavič*

Vitkovskij, *Lev Ivanovič* (ChudSSSR II) → **Vitkovs'kyj**, *Lev Ivanovyč*

Vitkovs'kyj, *Lev Ivanovyč* (Vitkovskij, Lev Ivanovič), painter, * 26.8.1931 Tula – UA ⊡ ChudSSSR II; SChU.

Vitl, *Wolfgang*, glassmaker, glass painter (?), f. 1533, † 1540 Hall (Tirol) – A ⊡ ThB XXXIV.

Vitman, *Irina Ivanovna*, painter, * 30.6.1916 Moskau – RUS ⊡ ChudSSSR II.

Vitman, *Vladimir Aleksandrovič*, architect, graphic artist, * 4.2.1889 Saratov, † 7.4.1961 Leningrad – RUS ⊡ ChudSSSR II.

Vito (1507), bell founder, f. 1507 – I ⊡ ThB XXXIV.

Vito (1726), architect, * Benevent (?), f. 1726 – I ⊡ ThB XXXIV.

Vito, *Andrea di*, portrait painter, miniature painter, f. about 1610, † 1610 – I ⊡ Bradley III; ThB XXXIV.

Vito, *Antônia de*, master draughtsman, f. after 1900, l. before 1988 – BR ⊡ ArchAKL.

Vito, *Antonio de St.*, copyist – I ⊡ Bradley III.

Vito, *Domenico*, copper engraver, f. about 1576, l. 1586 – I ⊡ DEB XI; ThB XXXIV.

Vito, *Niccola di*, painter, * before 1435, † 1498 – I ⊡ ThB XXXIV.

Vito, *Pietro* → **Viti**, *Pietro*

Vito, *Placido*, painter, f. 1689 – I ⊡ ThB XXXIV.

Vito, *Victor*, painter, * 10.7.1928 Paris – F ⊡ Bénézit.

Vito di Marco, sculptor, stonemason, f. 1473, † 1495 Siena – I ⊡ ThB XXXIV.

Vito d'Ortona, goldsmith, f. 1228 (?) – I ⊡ ThB XXXIV.

Vito da Siena → **Vito di Marco**

Vitol, *Éduard Ivanovič* → **Vitols**, *Eduards*

Vitol, *Éduard Janovič* (ChudSSSR II) → **Vitols**, *Eduards*

Vitolin', *Marger Janovič* (ChudSSSR II) → **Vītoliņš**, *Margers*

Vitolino d'Aimo de'Cavalli → **Vitale da Bologna**

Vītoliņš, *Margers* (Vitolin', Marger Janovič), book illustrator, book art designer, linocut artist, * 3.9.1912 Riga – LV ⊡ ChudSSSR II.

Vitolo, *Donato*, painter, f. 1698 – I ⊡ ThB XXXIV.

Vitolo, *Uriele*, sculptor, * 14.1.1831 Avellino, l. 1874 – I ⊡ Panzetta; ThB XXXIV.

Vitols, *Eduards* (Vitol, Éduard Janovič), painter of stage scenery, stage set designer, watercolourist, graphic artist, * 5.11.1877 Katvaras muiža (Valmiera) or Katvaru, † 7.1.1954 Riga – LV ⊡ ChudSSSR II; ThB XXXIV.

Vitomskij, *Boris Michajlovič*, painter, * 20.4.1918 Ekaterinburg – RUS ⊡ ChudSSSR II.

Viton, *Jacques-Nicolas*, goldsmith, f. 26.8.1779, l. 1793 – F ⊡ Nocq IV.

Viton, *Marie*, engraver, illustrator, painter of stage scenery, * 7.10.1897 Villers-sur-Mer (Calvados), l. before 1999 – F ⊡ Bénézit.

Viton de Jassaud, *Marie*, porcelain painter, * Paris, f. before 1878, l. 1880 – F ⊡ Neuwirth II.

Vitone, *Rodolfo*, painter, * 1927 Genua – I ⊡ Beringheli.

Vitoni, *Ventura di Andrea*, cabinetmaker, mason, architect, wood sculptor, designer, * 20.8.1442 Pistoia, † 1522 (?) Pistoia (?) – I ⊡ DA XXXII; ELU IV; ThB XXXIV.

Vitoria, *Vicente* → **Victoria**, *Vicente*

Vitorica y Casuso, *Juan*, painter, f. 1904 – E ⊡ Cien años XI.

Vitorino, *António*, illustrator, sculptor, watercolourist, ceramist, * 28.7.1891 Caldas da Rainha, † 1972 Coimbra – P ⊡ Tannock; Vollmer V.

Vitorino, *José Neves*, painter, * 1935 – P ⊡ Tannock.

Vitorino, *Tulio* → **Victorino**, *Tulio*

Vitousek, *Juanita Judy*, painter, * 22.5.1892 Portland (Oregon), l. 1947 – USA ⊡ EAAm III; Falk.

Vitovec, *Franz*, etcher, f. about 1950 – A ⊡ Fuchs Maler 20.Jh. IV.

Vitovský, *františek*, painter, * 8.11.1906 Hainburg – SK ⊡ Toman II.

Vitóz de Zadány, *József* → **Vitéz de Zadány**, *József*

Vitozzi, *Ascanio* → **Vittozzi**, *Ascanio*

Vitrant, *Alphonse-Martin*, architect, * 1805 Valenciennes, l. after 1827 – F ⊡ Delaire.

Vitrier, *le* → **Denis** (1435)

Vitringa, *Wigerus*, marine painter, master draughtsman, watercolourist, * 1652 or 1657 Leeuwarden (Friesland), † 18.1.1721 Wirdum (Friesland) – NL ⊡ Bernt III; Bernt V; Brewington; ThB XXXIV.

Vitringa, *William* → **Vitringa**, *Wigerus*

Vitriolo, *Annunziato*, painter, * 14.4.1830 Reggio Calabria, † 11.3.1900 Reggio Calabria – I ⊡ Comanducci V; ThB XXXIV.

Vitriolo, *Tommaso*, landscape painter, f. 1873, l. 1912 – I ⊡ Comanducci V.

Vitriy, *Jean* → **Victry**, *Jean*

Vitroel, *Emil*, sculptor, * 8.7.1929 Cernei – RO ⊡ Barbosa.

Vitruvije (ELU IV) → **Vitruvius Pollio**

Vitruvius (DA XXXII) → **Vitruvius Pollio**

Vitruvius Pollio (Vitruvius; Vitruvije), architect, f. 25 BC – I ⊡ DA XXXII; ELU IV; ThB XXXIV.

Vitry, *Jean* → **Victry**, *Jean*

Vitry, *Jean de (1313)*, goldsmith, f. 1313 – F ⊡ Nocq IV.

Vitry, *Jean de (1465)*, sculptor, cabinetmaker, f. 1465, l. 1525 (?) – F ⊡ Beaulieu/Beyer; Brune.

Vitry, *Pierre François Christophe*, portrait painter, still-life painter, pastellist, f. before 1753, l. 1773 – F ⊡ ThB XXXIV.

Vitry, *Pierre-Jacques*, sculptor, * about 1756, † 9.10.1792 – F ⊡ Lami 18.Jh. II.

Vitry, *Urbain*, architect, † 1864 Toulouse – F ⊡ ThB XXXIV.

Vits, *François De*, sculptor, f. 1764 – B, NL ⊡ ThB XXXIV.

Vits, *Nicolas*, sculptor, f. 1458 – B, NL ⊡ ThB XXXIV.

Vitsamanos, *Matthaios*, icon painter, f. 1566, l. 1585 – GR ⊡ ArchAKL.

Vitsimanos, *Matthaios* → **Vitsamanos**, *Matthaios*

Vitsur, *Chendrik Jakobovič* (ChudSSSR II) → **Vitsur**, *Hendrik*

Vitsur, *Hendrik* (Vitsur, Chendrik Jakobovič), graphic artist, * 26.1.1911 Tallinn, † 15.4.1962 Tallinn – EW, RUS ⊡ ChudSSSR II.

Vitt, *Gendrik* → **Witt**, *Hendrik de*

Vitt, *Genrich* (ChudSSSR II) → **Witt**, *Hendrik de*

Vitt, *Jan de* (SChU) → **Witte**, *Jan de* (1715)

Vitta, *Giuseppe*, copper engraver, f. about 1829, l. 1846 – I ⊡ Comanducci V; Servolini; ThB XXXIV.

Vitta, *Vincenzo*, goldsmith, f. 1855, l. 1869 – I ⊡ Bulgari I.2.

Vittali, *Otto*, portrait painter, landscape painter, glass painter, * 11.8.1872 Offenburg, l. before 1940 – D ⊡ ThB XXXIV.

Vittali, *Wilhelm*, architect, * about 1859, † 20.12.1920 Karlsruhe – D ⊡ ThB XXXIV.

Vittaluga, *Antoine* → **Pittaluga**, *Antoine*

Vittaly, *Jules Louis*, painter, f. before 1879 – GB ⊡ Pavière III.2.

Vittano, *Abondio*, wood sculptor, f. 1629 – I ⊡ ThB XXXIV.

Vitte, *Étienne-Gustave*, architect, * 1874 Seine-et-Marne, l. after 1895 – F ⊡ Delaire.

Vitte, *Huet* → **Vitte**, *Hugues*

Vitte, *Hugues*, mason, f. 1582, l. 1586 – F ⊡ Brune.

Vitte, *Pierre*, mason, f. 1582, l. 1586 – F ⊡ Brune.

Vittel, *Claude*, ceramist, f. 1979 – CH ⊡ WWCCA.

Vittenè, *Gaspare*, goldsmith, * Frankreich (?), f. 1786 – I ⊡ Bulgari III.

Vittenè, *Giacomo,* goldsmith, jeweller,
* 25.1.1788 Faenza, l. 1826 – I
ᴔ Bulgari III.
Vittenè, *Giovanni,* goldsmith, f. 1853,
l. 1858 – I ᴔ Bulgari III.
Vittenè, *Tommaso,* goldsmith, * 28.3.1784,
l. 1812 – I ᴔ Bulgari III.
Vittermann, *Melchiorre,* silversmith,
* 1718 Lucca (?), l. 10.8.1788 – I
ᴔ Bulgari I.2.
Vitters, *Gerhard,* stonemason, f. 1761 – D
ᴔ Focke.
Vitthal Gaud → **Vithal Gaud**
Vitti, *Antonio,* painter, f. 1627 – I
ᴔ ThB XXXIV.
Vitti, *Giusto,* sculptor, f. 1906 – I
ᴔ Panzetta.
Vittinghofer, *Johann Baptist,* goldsmith,
jeweller, maker of silverwork, f. 1824,
† about 1850 – D ᴔ Seling III.
Vittinghoff, *Carl* (Baron) (Fuchs Maler
19.Jh. IV) → **Vittinghoff,** *Karl von*
(Baron)
Vittinghoff, *Karl von (Baron)* (Vittinghoff,
Carl (Baron)), master draughtsman,
etcher, animal painter, * 1772
Preßburg, † 28.7.1826 Wien – SK, A
ᴔ Fuchs Maler 19.Jh. IV; ThB XXXIV.
Vittini, *Giulio,* genre painter, architect,
designer, * 1888, † 1968 Hyères – I
ᴔ Schurr VI.
Vittkai, *Ferenc* (Vitkai, Ferenc), portrait
painter, f. before 1830, l. about 1833 –
RO, H ᴔ MagyFestAdat; ThB XXXIV.
Vittkai, *Franz* → **Vittkai,** *Ferenc*
Vittmann, *Johannes* → **Widtmann,**
Johannes
Vitto, *Agapito,* painter, * Ancona, f. about
1749, l. 1760 – I ᴔ ThB XXXIV.
Vittola, *Leonardo,* sculptor, f. 1899,
l. 1946 – ROU ᴔ PlástUrug II.
Vittoli, *Agostino,* architect, f. 1786 – I
ᴔ ThB XXXIV.
Vitton, *Bernardo Antonio* → **Vittone,**
Bernardo Antonio
Vittone, *Bernardo* (ELU IV; Schede
Vesme III) → **Vittone,** *Bernardo Antonio*
Vittone, *Bernardo Antonio* (Vittone,
Bernardo), architect, * 1702 or about
1705 Turin or Mathi, † 19.10.1770
Turin – I ᴔ DA XXXII; ELU IV;
Schede Vesme III; ThB XXXIV.
Vittone, *Carlos,* master draughtsman,
calligrapher, f. 1880 – ROU
ᴔ EAAm III.
Vittone, *Giacinto,* painter (?), * 11.4.1926
Turin – I ᴔ Comanducci V.
Vittoni, *Bernardo Antonio* → **Vittone,**
Bernardo Antonio
Vittor, *Frank,* sculptor, * 6.1.1888, l. 1919
– USA, I ᴔ Falk; Soria.
Vittore, *Fra* → **Ghislandi,** *Fra Vittore*
Vittore di Giovanni, painter, f. 1522 – I
ᴔ ThB XXXIV.
Vittore di Matteo da Venezia →
Belliniano, *Vittore*
Vittori, *Carlo,* landscape painter, animal
painter, * 30.11.1881 Cremona,
† 23.9.1943 or 27.9.1943 Cremona
– I ᴔ Comanducci V; ThB XXXIV;
Vollmer V.
Vittori, *Enrico,* painter, sculptor, f. 1919
– USA ᴔ Falk; Soria.
Vittori, *F.,* master draughtsman, f. 1860
– I ᴔ Servolini.
Vittoria, *Alessandro,* sculptor, medalist,
* 1525 Trient, † 27.5.1608 Venedig – I
ᴔ DA XXXII; ELU IV; ThB XXXIV.
Vittoria, *Domingo,* sculptor, * 25.12.1894
Buenos Aires, l. 1945 – RA
ᴔ EAAm III; Merlino.

Vittoria, *Filomena,* sculptor, * 7.8.1903
Rosario – RA ᴔ EAAm III; Merlino.
Vittoria, *Vicente* → **Victoria,** *Vicente*
Vittoria, *Vincenzo* → **Victoria,** *Vicente*
Vittoria Dolora, painter, * about 1764,
† 1827 Rom – I ᴔ ThB XXXIV.
Vittoriano, painter, f. 1578 – I
ᴔ ThB XXXIV.
Vittorij, *Filippo Antonio,* silversmith,
* about 1688, l. 2.1733 – I
ᴔ Bulgari I.2.
Vittorini, *Umberto,* figure painter, etcher,
landscape painter, portrait painter,
* 22.6.1890 Barga (Lucca), l. 1964 –
I ᴔ Comanducci V; DEB XI; Servolini;
ThB XXXIV; Vollmer V.
Vittorino, miniature painter, f. 1567,
l. 1568 – I ᴔ DEB XI; ThB XXXIV.
Vittorio (Vittorio da Spoleto), painter,
f. 1515 – I ᴔ DEB XI; ThB XXXIV.
Vittorio, *Mario,* painter, * 1908 Neapel,
† 1975 Neapel – I ᴔ PittItalNovec/1 II.
Vittorio di Domenico, painter, f. after
1389, l. 8.1423 – I ᴔ ThB XXXIV.
Vittorio da Firenze, sculptor, f. 1519 – I
ᴔ ThB XXXIV.
Vittorio di Francesco, painter, mosaicist,
f. 1301 – I ᴔ DEB XI; ThB XXXIV.
Vittorio di Megio da Todi, painter,
f. 1442 – I ᴔ Gnoli.
Vittorio di Nicola, goldsmith, f. 5.6.1507,
l. 25.6.1516 – I ᴔ Bulgari I.2.
Vittorio da Siena, goldsmith, f. 29.9.1456
– I ᴔ Bulgari I.2.
Vittorio da Spoleto (DEB XI) → **Vittorio**
Vittot, architect, f. 1837, † about 1875
– F ᴔ Brune.
Vittoz, *Nelly,* porcelain painter, portrait
painter, faience painter, * 2.11.1865
Morges, † 18.3.1953 – F ᴔ Neuwirth II.
Vittozzi, *Ascanio,* architect, * 1539 Orvieto
or Baschi (Orvieto), † 23.10.1615
Turin – I ᴔ DA XXXII; ELU IV;
Schede Vesme III; ThB XXXIV.
Vittozzi, *Francesco,* painter, f. 1826,
l. 1863 – I ᴔ PittItalOttoc.
Vittu, *Aleksandr Francevič* → **Vitu,**
Aleksandr Francevič
Vitturi, *Albano,* figure painter, landscape
painter, * 19.12.1888 or 29.12.1888
Verona, † 11.8.1968 San Bonifacio – I
ᴔ Comanducci V; PittItalNovec/1 II;
ThB XXXIV; Vollmer V.
Vitturi, *Ettore* (Vitturi, Ettore Albano),
painter, * 23.1.1897 Verona, † 23.1.1968
Verona – I ᴔ Comanducci V.
Vitturi, *Ettore Albano* (Comanducci V) →
Vitturi, *Ettore*
Vitu, *Aleksandr Francevič,* landscape
painter, * 1770, l. 1788 – RUS
ᴔ ChudSSSR II.
Vítů, *Josef,* artist, f. 1937 – CZ
ᴔ Toman II.
Vituchnovskaja, *Sof'ja Semenovna,* painter,
graphic artist, * 13.12.1912 Pavlovo
– RUS ᴔ ChudSSSR II.
Vituli, *Agostino,* architect, * Spoleto
f. 1785, l. 1787 – I ᴔ ThB XXXIV.
Vitulini, *Bernardino,* painter, * about 1300
Ceneda, l. 1356 – I ᴔ ThB XXXIV.
Vitulini, *Bernardo* → **Vitulini,** *Bernardino*
Vitulino, *Bernardino di* → **Vitulini,**
Bernardino
Vitulino, *Bernardo di* → **Vitulini,**
Bernardino
Vitulino da Serravalle, painter, f. 1301
– E ᴔ DEB XI; ThB XXXIV.
Vitullo, *César* (Vollmer V) → **Vitulo,**
Sesostris

Vitullo, *Sésostris* (DA XXXII; ELU IV)
→ **Vitulo,** *Sesostris*
Vitulo, *Sesostris* (Vitullo, Sesostris; Vitullo,
César), sculptor, * 6.9.1899 Buenos
Aires, † 16.5.1953 Montrouge (Hauts-
de-Seine) – RA, F ᴔ DA XXXII;
EAAm III; ELU IV; Merlino;
Vollmer V.
Vitulskis, *Aleksandras* (Vitul'skis,
Aleksandras Aleksandro), graphic artist,
painter, * 2.6.1927 Kaunas, † 16.10.1969
Vilnius – LT ᴔ ChudSSSR II.
Vitulskis, *Aleksandras Aleksandro* →
Vitulskis, *Aleksandras*
Vitul'skis, *Aleksandras Aleksandro*
(ChudSSSR II) → **Vitulskis,** *Aleksandras*
Vitureira, *Santiago,* painter, * 31.5.1951
Montevideo – ROU ᴔ PlástUrug II.
Vitus, sculptor, wood carver, f. 1765,
l. 1767 – H ᴔ ThB XXXIV.
Vitus, *Domenico* → **Vito,** *Domenico*
Vitver, *Gartman,* sculptor, f. 1886 – UA
ᴔ SChU.
Vitzamanos, *Matthaios* → **Vitsamanos,**
Matthaios
Vitzetelly, *Henry,* printmaker, woodcutter,
* 1820, † 1895 – GB ᴔ Lister.
Vitzimanos, *Matthaios* → **Vitsamanos,**
Matthaios
Vitzthum, *Kuno,* painter, photographer,
* 25.11.1947 Walzenhausen – CH
ᴔ KVS.
Vitzthumb, *Paul,* master draughtsman,
f. about 1780, l. 1830 – B, NL
ᴔ ThB XXXIV.
Viu Pous, *Miquel,* architect, f. 1800 – E,
C ᴔ Ráfols III.
Viudes, *Vicente,* painter, * 1916
Murcia, † 1984 Málaga – E ᴔ Blas;
Calvo Serraller.
Viudez Baquedano, lace maker, f. 1892
– E ᴔ Ráfols III.
Viura Vila, *Feliu,* architect, f. 1892 – E
ᴔ Ráfols III.
Viure, *Pere de,* trellis forger – E
ᴔ Ráfols III.
Viurra, *Pedro(?),* engraver, f. 1745 – E
ᴔ Páez Rios III.
Viurra, *Pedro(?)* (Páez Rios III) →
Viurra, *Pedro* (?)
Viva, *Andrea* → **Viso,** *Andrea*
Viva, *Angelo De* → **Viva,** *Angelo*
Viva, *Angelo,* sculptor, stucco worker,
* 1747 Neapel, † 27.2.1837 Neapel – I
ᴔ DA XXXII; ThB XXXIV.
Viva, *Giacomo,* sculptor, f. 1778, l. 1779
– I ᴔ ThB XXXIV.
Viva, *Rosina,* painter, * 20.8.1899 or
1900 Anacapri or Neapel, † 1983
Neapel – I ᴔ DizArtItal; Jakovsky;
PittItalNovec/1 II; Plüss/Tavel II;
Vollmer V.
Viva, *Tommaso De* → **DeVivo,** *Tommaso*
Viva di Lando, goldsmith, f. 1337,
l. 1340 – I ᴔ ThB XXXIII;
ThB XXXIV.
Vivaceta, *Fermín,* architect, * 1827 or
1829 Santiago de Chile, † 2.1890
Valparaíso – RCH ᴔ EAAm III;
Pereira Salas.
Vivaceta Rupio, *Fermín,* architect, * 1829
Santiago de Chile, † 1890 Valparaíso
(Chile) – RCH ᴔ DA XXXII.
Vivaldi, *Andrea,* goldsmith, f. 12.9.1728,
l. 26.9.1732 – I ᴔ Bulgari I.2.
Vivaldi, *C.,* lithographer, f. 1860 – I
ᴔ Servolini.
Vivaldi, *Cristoforo,* painter, * about 1842
Taggia, † before 1900 – I ᴔ Beringheli.

Vivaldi, *Juan Bautista,* painter, f. about 1849, l. 1873 – E ⊐ Cien años XI; ThB XXXIV.

Vivaldi, *Paolo,* goldsmith, * 1686, † before 24.2.1763 – I ⊐ Bulgari I.2.

Vivaldi, *Pietro,* decorator, * about 1780 Taggia, l. 1855 – I ⊐ Beringheli.

Vivaldo, painter, † before 1304 – I ⊐ ThB XXXIV.

Vivaldo, *Domenico,* carver, f. 1672 – I ⊐ ThB XXXIV.

Vivalti, *Stefano,* goldsmith, f. 11.11.1742, l. 11.2.1748 – I ⊐ Bulgari I.2.

Vivanca, *Blas de,* painter, f. 1887 – E ⊐ Cien años XI.

Vivanco, *Angel,* graphic artist, f. 1901 – E ⊐ Páez Rios III.

Vivanco, *Tomás de,* calligrapher, † 1642 or 1692 – E ⊐ Cotarelo y Mori II.

Vivanco y Calvo, *José de,* painter, f. 1887, l. 1890 – E ⊐ Cien años XI.

Vivanco Cantuarias, *Luis,* painter, f. before 1970 – PE ⊐ Ugarte Eléspuru.

Vivanco Quintanilla, *Camulfo,* sculptor, * 1945 Andahuaylas – PE ⊐ Ugarte Eléspuru.

Vivancos, *Miguel* (Cien años XI) → **Vivancos,** *Miguel Garcia*

Vivancos, *Miguel G.* (Blas) → **Vivancos,** *Miguel Garcia*

Vivancos, *Miguel Garcia* (Vivancos, Miguel G.; Vivancos, Miguel), painter, * 19.4.1895 or 1897 Mazarrón, † 4.1972 Cordone – E ⊐ Blas; Cien años XI; Jakovsky.

Vivant, *Girod,* potter, f. 1493 – F ⊐ Audin/Vial II.

Vivant, *Jean,* goldsmith, f. 1682, † 1702 or 1703 – F ⊐ Nocq IV.

Vivant, *Louis,* landscape painter, portrait painter, master draughtsman, photographer, * 1806 or 1807 Frankreich, † 28.11.1860 Montreal – CDN ⊐ Harper; Karel.

Vivant, *Pieter,* goldsmith, f. 1641 – NL ⊐ ThB XXXIV.

Vivant-Denon, *Dominique* → **Denon,** *Dominique Vivant*

Vivanti, *Christiane,* painter, * 1937 Marseille – F ⊐ Alauzen.

Vivar (ThB XXXIV) → **Correa de Vivar,** *Juan*

Vivar, *José de,* architect, * 1810 Murcia – E ⊐ ThB XXXIV.

Vivar Sanmillán, *Sants,* painter, f. 1951 – E ⊐ Ráfols III.

Vivarais, *Jean-Bapt.* → **Veyren,** *Jean-Bapt.*

Vivarelli, *Carlo,* painter, sculptor, * 8.5.1919 Zürich, † 12.6.1986 Zürich – CH ⊐ KVS; LZSK.

Vivarelli, *Jorio,* sculptor, * 12.6.1922 Fognano – I ⊐ DizBolaffiScult.

Vivarès, sculptor, f. 1747 – F ⊐ Portal.

Vivares, *Francis* → **Vivarès,** *François*

Vivarès, *François,* master draughtsman, copper engraver, watercolourist, * 11.7.1708 or 11.7.1709 Lodève or St. Jean-du-Bruel or Montpellier, † 26.11.1780 London – GB, F ⊐ DA XXXII; Grant; Mallalieu; ThB XXXIV.

Vivarès, *Thomas,* aquatintist, painter, master draughtsman, copper engraver, * about 1735 London, † about 1810 – GB ⊐ Grant; Lister; Mallalieu.

Vivarini (Maler-Familie) (ThB XXXIV) → **Vivarini,** *Alvise*

Vivarini (Maler-Familie) (ThB XXXIV) → **Vivarini,** *Antonio*

Vivarini (Maler-Familie) (ThB XXXIV) → **Vivarini,** *Bartolomeo*

Vivarini, *Alvise,* painter, * about 1442 or 1453 or 1445 (?) Venedig or Murano, † 6.9.1503 or 14.11.1505 or 1504 or 1505 Venedig – I ⊐ DA XXXII; DEB XI; ELU IV; PittItalQuattroc; ThB XXXIV.

Vivarini, *Antonio,* painter, * about 1415 or about 1418 Murano or Venedig, † 24.3.1476 or 24.4.1484 Venedig – I ⊐ DA XXXII; ELU IV; PittItalQuattroc; ThB XXXIV.

Vivarini, *Antonio da Murano* → **Vivarini,** *Antonio*

Vivarini, *Bartolomeo,* painter, * about 1430 or about 1432 Murano or Venedig, † 1491 or after 1491 or about 1499 or after 1500 Venedig – I ⊐ DA XXXII; DEB XI; ELU IV; PittItalQuattroc; ThB XXXIV.

Vivarini, *Luigi* → **Vivarini,** *Alvise*

Vivario, *François-Denis,* goldsmith, f. 16.3.1785, l. 7.5.1785 – F ⊐ Nocq IV.

Vivario, *Joh. de,* copyist, † 1413 – F ⊐ Bradley III.

Vivas, *Fruto* → **Vivas,** *José Fructuoso*

Vivas, *José Fructuoso,* architect, * 21.1.1928 La Grita – YV ⊐ DAVV II (Nachtr.).

Vivas Guerrero, *Juan de,* architect, cabinetmaker, f. 1628 – PE ⊐ EAAm III.

Vivatenko, *Leron Aleksandrovič,* painter, * 21.11.1929 Kazan' – RUS ⊐ ChudSSSR II.

Vivdenko, *Ol'ga Michajlovna,* painter, stage set designer, * 1892 Kiev, † after 1972 – UA, F, E ⊐ Severjuchin/Lejkind.

Vive, *Carel* → **Fievet,** *Carel*

Vivé, *Josep,* bronze artist, f. 1849 – E ⊐ Ráfols III.

Vive, *Tommaso de* → **DeVivo,** *Tommaso*

Vive di Giuliano di Vive, miniature painter, † 1460 – I ⊐ D'Ancona/Aeschlimann; Gnoli.

Vivele, *Henry* → **Yevele,** *Henry*

Viven, *Fortaney de (?),* goldsmith, f. 26.10.1460 – F ⊐ Roudié.

Viv'en, *Ivan Osipovič,* master draughtsman, f. 1810, l. 1840 – F, RUS ⊐ ChudSSSR II.

Vivencius, bell founder, f. 1351, l. 1358 – I ⊐ ThB XXXIV.

Vivenel, *Antoine,* architect, * 1799 Compiègne, † 19.2.1862 Paris – F ⊐ ThB XXXIV.

Vivenel, *Cyr Jean Marie,* architect, * 25.11.1772 Septeuil (Seine-et-Oise), † 14.12.1839 Mantes – F, B ⊐ ThB XXXIV.

Vivens, *Eugénie de,* portrait painter, f. before 1838, l. 1839 – F ⊐ ThB XXXIV.

Viventi, *Giovanni Francesco,* silversmith, * 1702 Rom, l. 12.2.1775 (?) – I ⊐ Bulgari I.2.

Viventi, *Giuseppe,* goldsmith, * 1660, † before 1704 – I ⊐ Bulgari I.2.

Viventiole (Viventiole (Saint)), sculptor, turner, f. about 514 – F ⊐ Audin/Vial II; Brune.

Viventius → **Vivencius**

Vivenza → **Vevenza,** *Francesca*

Vivenzi, *Megan* (De Vicenzi, Megan), ceramist, f. 1949 – BR ⊐ Cavalcanti II.

Viver, *Carlos,* painter, master draughtsman, graphic artist, * 1946 Quito – EC ⊐ Flores.

Viver, *Cosme,* painter, f. 1562 – E ⊐ Ráfols III.

Viver, *Matilde,* painter, * Terrassa, f. 1949 – E ⊐ Ráfols III.

Viver, *Pere,* painter, † 1872 Gerona – E ⊐ Ráfols III.

Viver Aymerich, *Pedro* (Cien años XI) → **Viver Aymerich,** *Pere*

Viver Aymerich, *Pere* (Viver Aymerich, Pedro), painter, * 1872 Terrassa, † 1917 Terrassa – E ⊐ Cien años XI; Ráfols III.

Viver Aymerich, *Tomas,* landscape painter, * 22.4.1876 Terrassa, † 8.1.1951 Terrassa – E ⊐ Cien años XI; Ráfols III.

Vivere, *Aegid Carl Joseph de* (Van de Vivere, Egide Charles Joseph), painter, * 1760 Gent, † 1826 Rom – B ⊐ DPB II; ThB XXXIV.

Viverius, *Jacobus,* stamp carver, engraver, silversmith, miniature painter, * about 1543, † 8.7.1893 London – B, NL ⊐ ThB XXXIV.

Vivero, *Eduardo,* goldsmith, f. about 1800 – RCH ⊐ Pereira Salas.

Viveros, *Anton de,* trellis forger, f. 1496, l. 1503 – E ⊐ ThB XXXIV.

Viveros, *José,* copper engraver, f. 1775, † 9.1.1799 Puebla – MEX ⊐ EAAm III; Páez Rios III.

Vivers, *Hugues de,* glass artist, f. 1399, l. 1410 – F ⊐ Audin/Vial II.

Vives, *Agustí,* painter, gilder, f. 1711, l. 1716 – E ⊐ Ráfols III.

Vives, *Antoni,* brazier, † 1802 Valls (?) – E ⊐ Ráfols III.

Vives, *Berenguer,* crossbow maker, f. 1352 – E ⊐ Ráfols III.

Vives, *Carmen,* painter, f. 1881 – E ⊐ Blas.

Vives, *Fernando,* landscape painter, f. 1892, l. 1897 – E ⊐ Cien años XI.

Vives, *Francesc (1658),* trellis forger, f. 1658 – E ⊐ Ráfols III.

Vives, *Francesc (1781),* cannon founder, f. 1781, l. 1816 – E ⊐ Ráfols III.

Vives, *Francesc (1784),* painter, f. 1784 – E ⊐ Ráfols III.

Vives, *Francisca,* master draughtsman, f. 1951 – E ⊐ Ráfols III.

Vives, *Jaume (1370),* artist, f. 1370 – E ⊐ Ráfols III.

Vives, *Jaume (1860),* lace maker, f. 1860 – E ⊐ Ráfols III.

Vives, *Joan (1379),* calligrapher, painter, f. 1379 – E ⊐ Ráfols III.

Vives, *Joan (1543),* architect, f. 1543 – E ⊐ Ráfols III.

Vives, *Joan (1798),* cannon founder, f. 1798, l. 1813 – E ⊐ Ráfols III.

Vives, *Joan (1920),* lace maker, f. 1920 – E ⊐ Ráfols III.

Vives, *Joan (1921),* smith, locksmith, f. 1921 – E ⊐ Ráfols III.

Vives, *José María* (Cien años XI) → **Vives,** *Josep María*

Vives, *Josep (1674),* painter, f. 1674, l. 1723 – E ⊐ Ráfols III.

Vives, *Josep (1689),* sculptor, f. 1689 – E ⊐ Ráfols III.

Vives, *Josep (1910),* architect, f. 1910 – E ⊐ Ráfols III.

Vives, *Josep María* (Vives, José María), painter, f. 1897 – E ⊐ Cien años XI; Ráfols III.

Vives, *Josep Oriol,* silk weaver, lace artist, f. 1889 – E ⊐ Ráfols III.

Vives, *Luis Benedito,* sculptor, f. 1930 – E ⊐ Vollmer V.

Vives, *Manuel Benedito,* painter,
* 25.12.1875 Valencia, l. before 1961
– E ▭ Vollmer V.

Vives, *Mario,* miniature sculptor,
* 1893 Barcelona, l. before 1961 – E
▭ Marín-Medina; Vollmer V.

Vives, *Marti* (Vivès, Martin), painter,
* 25.5.1905 Prades (Pyrénées-Orientales),
† 25.12.1991 St-Cyprien (Pyrénées-
Orientales) – F, E ▭ Bénézit;
Cien años XI; Ráfols III.

Vivès, *Martin* (Bénézit; Cien años XI) →
Vives, *Marti*

Vives, *Pere,* silversmith, f. 1664 – E
▭ Ráfols III.

Vives, *Salvador,* smith, f. 1468 – E
▭ Ráfols III.

Vives y Aimer, *Ramon,* painter, * Reus,
f. 1856, l. 1866 – E ▭ ThB XXXIV.

Vives Apy, *Charles,* painter, f. before
1934 – F ▭ Edouard-Joseph III.

Vives-Apy, *Charles Joseph* → **Apy-Vives,**
Charles Joseph

Vives Atsará, *Josep,* watercolourist,
* Villafranca del Panadés, f. 1948 –
E ▭ Ráfols III.

Vives Ayné, *Ramón,* painter, * 1815
Reus, † 1894 Pontevedra – E
▭ Cien años XI; Ráfols III.

Vives Bohigas, *Josefa,* painter, * 1909
Barcelona – E ▭ Ráfols III.

Vives Brancos, *José* (Cien años XI; Páez
Rios III) → **Vives Brancos,** *Josep*

Vives Brancos, *Josep* (Vives Brancos,
José), painter, graphic artist,
enamel artist, * 1902 Sabadell –
E ▭ Cien años XI; Páez Rios III;
Ráfols III.

Vives Campomar, *José,* graphic artist,
f. 1901 – E ▭ Páez Rios III.

Vives Castellet, *Josep Maria,* architect,
* 1888 Valls, l. 1914 – E ▭ Ráfols III.

Vives Doménech, *Marius,* sculptor, * 1893
Barcelona, l. 1953 – E ▭ Ráfols III.

Vives Fages, *Luis,* watercolourist, f. 1907
– E ▭ Cien años XI; Ráfols III.

Vives Ferrer, *Pedro,* painter, f. 1895 – E
▭ Cien años XI.

Vives Humbert, *Rosa,* lace maker, f. 1901
– E ▭ Ráfols III.

Vives Llorca, *Vicenç,* architect, f. 1942
– E ▭ Ráfols III.

Vives Llorens, *Pere Nolasc,* bookbinder,
printmaker, * about 1820 Mataró,
† Mataró, l. 1864 – E ▭ Ráfols III.

Vives Llull, *Juan,* painter, * 1901 Mahón
(Balearen) – E ▭ Cien años XI.

Vives Piqué, *Rosa,* painter, graphic
artist, * 1949 Manresa – E
▭ ArtCatalàContemp.

Vives Pujol, *Antoni,* printmaker, f. 1876
– E ▭ Ráfols III.

Vives Rosselló, graphic artist, enchaser,
f. 1725 – E ▭ Ráfols III.

Vives Roura, *Damià,* architect, * 1877
Barcelona, l. 1902 – E ▭ Ráfols III.

Vives Sabaté, *Ricard,* master draughtsman,
f. 1944 – E ▭ Ráfols III.

Vives Xumetra, *Josep,* designer, toy
designer, f. 1876 – E ▭ Ráfols III.

Vivet, *Josep,* painter, f. 1627 – E
▭ Ráfols III.

Viviain, *Jean,* scribe, f. 1484 – F
▭ Brune.

Vivian, *Calthea Campbell* (Hughes) →
Vivian, *Calthea Campell*

Vivian, *Calthea Campell* (Vivian,
Calthea Campbell), engraver, landscape
painter, * 1857 or about 1870 Fayette
(Missouri), † 1943 – USA ▭ Falk;
Hughes; Samuels.

Vivian, *Clara Augusta,* watercolourist,
porcelain painter, * 30.4.1868 Copper
Falls (Michigan), l. 1895 – USA
▭ Hughes.

Vivian, *Comley,* portrait painter, f. 1874,
l. 1892 – GB ▭ Johnson II; Wood.

Vivian, *Comley* (Mistress) (Foskett) →
Vivian, *Lizzi*

Vivian, *Elisabeth* → **Vivian,** *Lizzi*

Vivian, *Elizabeth Baly* (Wood) → **Vivian,**
Lizzi

Vivian, *Ernst Otto* → **Vifian,** *Otto*

Vivian, *G.,* painter, f. 1906 – USA, I
▭ Falk.

Vivian, *George,* veduta draughtsman,
architect, painter, * 10.8.1798,
† 5.1.1873 London – GB, P, E
▭ Cien años XI; Houfe; Mallalieu;
Pamplona V; ThB XXXIV.

Vivian, *J.,* landscape painter, f. 1869,
l. 1877 – GB ▭ Johnson II; Wood.

Vivian, *Jakob,* mason, f. 1582, l. 1594
– A ▭ ThB XXXIV.

Vivian, *Jean,* sculptor, f. 1595 – F
▭ ThB XXXIV.

Vivian, *Lizzi* (Vivian, Comley (Mistress);
Vivian, Elizabeth Baly), portrait
miniaturist, * 1846 Warwick, l. 1914
– GB ▭ Foskett; ThB XXXIV; Wood.

Vivian, *Lizzie* → **Vivian,** *Lizzi*

Vivian, *Otto* (Plüss/Tavel II) → **Vifian,**
Otto

Vivian, *Timothy,* painter, * 1926 – GB
▭ Spalding.

Vivian, *W.,* lithographer, f. 1810, l. 1815
– GB ▭ Lister.

Vivian l'orfèvre, goldsmith, f. 1313 – F
▭ Nocq IV.

Viviane, *Giuseppe,* painter, * 1898
Agnano di Pisa, † 1965 Pisa – I
▭ PittItalNovec/2 II.

Viviani, architectural painter, f. 1681,
l. 1682 – F ▭ ThB XXXIV.

Viviani, *Antonio (1560),* painter, * 1560
Urbino, † 6.12.1620 Urbino – I
▭ DA XXXII; DEB XI; PittItalCinqec;
ThB XXXIV.

Viviani, *Antonio (1797),* copper engraver,
* 1797 Bassano, † 1854 Bassano – I
▭ Comanducci V; DEB XI; Servolini;
ThB XXXIV.

Viviani, *Antonio Maria* → **Viani,** *Antonio
Maria*

Viviani, *Dante,* architect, sculptor, * 1861
Arezzo, † 13.10.1917 Perugia – I
▭ ThB XXXIV.

Viviani, *Fabio,* stucco worker, f. 1567,
† Urbino, l. 1569 – I ▭ ThB XXXIV.

Viviani, *Gino,* painter, * 8.4.1927 Mailand
– I ▭ Comanducci V.

Viviani, *Giov. Antonio de* → **Viviani,**
Giov. Antonio

Viviani, *Giov. Antonio* (Viviani, Giovanni
Antonio de), painter, goldsmith,
* Spilimbergo, f. 5.1480, † 1509 Udine
– I ▭ DEB XI; ThB XXXIV.

Viviani, *Giovanni Antonio de* (DEB XI)
→ **Viviani,** *Giov. Antonio*

Viviani, *Girolamo,* stonemason,
f. 29.12.1671, l. 25.1.1678 – I
▭ ThB XXXIV.

Viviani, *Giuseppe (1770),* copper
engraver, * about 1770, l. about
1802 – I ▭ Comanducci V; Servolini;
ThB XXXIV.

Viviani, *Giuseppe (1899)* (Viviani,
Giuseppe (1898); Viviani, Giuseppe),
painter, etcher, lithographer,
woodcutter, * 18.12.1898 or 18.12.1899
Agnano (Pisa), † 6.1.1965 Pisa – I
▭ Comanducci V; DEB XI; DizArtItal;
ELU IV; Servolini; ThB XXXIV;
Vollmer V.

Viviani, *Ludovico,* painter, * Urbino,
† 1649 Urbino – I ▭ DEB XI;
ThB XXXIV.

Viviani, *Ottavio,* architectural painter,
* 1579 Brescia, † after 1645 or after
1646 – I ▭ DEB XI; PittItalSeic;
ThB XXXIV.

Viviani, *Raoul* (Viviani, Raul), landscape
painter, marine painter, etcher,
lithographer, * 23.11.1883 or 29.11.1883
Florenz, † 9.2.1965 Rapallo – I
▭ Comanducci V; DEB XI; Servolini;
ThB XXXIV; Vollmer V.

Viviani, *Raul* (Comanducci V; DEB XI)
→ **Viviani,** *Raoul*

Viviani, *Sebastián,* master draughtsman,
* 8.9.1883, l. 1949 – ROU
▭ PlástUrug II.

Viviani, *Stefano,* architectural painter,
* 1581 Brescia, † after 1651 – I
▭ DEB XI; ThB XXXIV.

Viviani, *Vanni,* painter, * 11.5.1937
Mantua or San Giacomo delle Segnate
– I ▭ Comanducci V; DEB XI;
DizArtItal.

Viviani, *Vittorio,* painter, * 26.9.1909
Mailand – I ▭ Comanducci V;
DizArtItal.

Viviani López, *Eduardo,* painter, f. 1890,
l. 1899 – E ▭ Cien años XI.

Viviani v. Urbino, *Antonio* → **Viani,**
Antonio Maria

Viviano (901), architect, f. 901 – E
▭ ThB XXXIV.

Viviano (1168), miniature painter, f. 1168
– I ▭ PittItalDuec.

Viviano, *Emanuel* (Viviano, Emanuel
Gerald), painter, sculptor, * 18.10.1907
Chicago (Illinois) – USA ▭ EAAm III;
Falk.

Viviano, *Emanuel Gerald* (EAAm III) →
Viviano, *Emanuel*

Viviano, *Giancola,* silversmith, sculptor,
f. 1629, l. 1654 – I ▭ ThB XXXIV.

Viviano, *Giov. Nicola* → **Viviano,**
Giancola

Viviano da Conegliano → **Viviano
Conegliano**

Viviano Conegliano, painter, f. 1340 – I
▭ ThB XXXIV.

Viviano di Giovanni da Siena, sculptor,
f. 1330, l. 1335 – I ▭ ThB XXXIV.

Viviano da Lugano, bell founder, f. 1452
– CH ▭ ThB XXXIV.

Vivianus → **Viviano (901)**

Vivianus de Lugano, bell founder, f. 1451
– CH ▭ Brun IV.

Vivié, *Claude,* faience maker, f. 1734 – F
▭ Audin/Vial II.

Vivié, *Ernst G.* (Rump) → **Vivié,** *Ernst
Gottfried*

Vivié, *Ernst Gottfried* (Vivié, Ernst
G.), sculptor, * 13.5.1823 Hamburg,
† 15.7.1891 or 18.12.1902 Hamburg – D
▭ Rump; ThB XXXIV.

Vivien (1700), wood sculptor, f. 1700 – F
▭ ThB XXXIV.

Vivien (1707), painter, * Paris (?), f. about
1707, † Brüssel – F ▭ Audin/Vial II.

Vivien (1887), porcelain painter (?), f. 1887
– F ▭ Neuwirth II.

Vivien, *Arthur S.,* painter, f. 1917 – USA
▭ Falk.

Vivien, *Jean de* → **Viv'en,** *Ivan Osipovič*
Vivien, *Jean* → **Vivian,** *Jean*
Vivien, *Joseph (1657)* (Vivien, Joseph), portrait painter, pastellist, * before 30.3.1657 Lyon, † 5.12.1734 Bonn – F, D ▭ Audin/Vial II; DA XXXII; ELU IV; ThB XXXIV.
Vivien, *Joseph (1724)*, sculptor, f. 1724 – F ▭ Audin/Vial II.
Vivien, *Olivier*, painter, f. 1508, l. 1510 – F ▭ ThB XXXIV.
Viviente, *Pilar*, painter, * 10.10.1958 Madrid – E ▭ Calvo Serraller.
Vivier, *Du* → **Duvivier** (1701)
Vivier, *Arnoul de*, goldsmith, f. 1490 – F ▭ Brune.
Vivier, *Benjamin Du* → **Duvivier,** *Benjamin*
Vivier, *David* (l'Aîné) → **Duvivier,** *David*
Vivier, *Gabriel du* → **Duvivier,** *Gabriel*
Vivier, *Gangolphe Du* → **Duvivier,** *Gangolphe*
Vivier, *Georges-Noé*, architect, * 1874 Fontenois-la-Ville (Haute-Saône), l. 1907 – F ▭ Delaire.
Vivier, *Guillaume de* → **Duvivier,** *Guillaume* (1601)
Vivier, *Guillaume du* → **Duvivier,** *Guillaume* (1601)
Vivier, *Hennequin Du* → **Duvivier,** *Jean* (1378)
Vivier, *Henri de*, copper founder, f. 1589 – F ▭ Brune.
Vivier, *Huart du* → **Duvivier,** *Huart*
Vivier, *Ignace* → **Duvivier,** *Ignace*
Vivier, *Ignace du* → **Duvivier,** *Ignace*
Vivier, *Jacques-Elie*, engraver, * 1860 Lyon, † 10.8.1896 Lyon – F ▭ Audin/Vial II.
Vivier, *Jacques-Etienne*, sculptor, f. 16.11.1777 – F ▭ Lami 18.Jh. II.
Vivier, *Jean Du* → **Duvivier,** *Jean* (1378)
Vivier, *Jean du* → **Vivario,** *Joh. de*
Vivier, *Jean Martin Du* → **Duvivier,** *Jean Martin*
Vivier, *Martin de*, goldsmith, f. 1556, l. 1567 – B, NL ▭ ThB XXXIV.
Vivier, *Mathias Nicolas Marie*, medalist, * 6.4.1788 Paris, † about 1859 – F ▭ ThB XXXIV.
Vivier, *Matthäus Ignaz Edler von* → **Duvivier,** *Ignace*
Vivier, *Pierre Simon Benjamin Du* → **Duvivier,** *Benjamin*
Vivier, *René-Justin*, architect, * 1865 St-Mars-la-Jaille, l. after 1895 – F ▭ Delaire.
Vivier-Merle → **Vivier,** *Jacques-Elie*
Viviers, *Arnoul de*, goldsmith, f. 1502, l. 1506 – F ▭ ThB XXXIV.
Vivin (Edouard-Joseph III) → **Vivin,** *Louis*
Vivin, *Bertrand*, painter, sculptor, * 1949 Nancy (Meurthe-et-Moselle) – F ▭ Bénézit.
Vivin, *Louis* (Vivin), painter, * 27.7.1861 Hadol, † 28.5.1936 Paris – F ▭ DA XXXII; Edouard-Joseph III; ELU IV; Jakovsky; ThB XXXIV; Vollmer V.
Vivio, *Giacomo dell'Aquila* (DEB XI) → **Vivio dell'Aquila,** *Giacomo*
Vivio dell'Aquila, *Giacomo* (Vivio, Giacomo dell'Aquila), wax sculptor, copper engraver, f. 1588, l. 1589 – I ▭ DEB XI; ThB XXXIV.
Vivis, *Geoffrey*, painter, * 1944 Sleaford (Lincolnshire) – GB ▭ Spalding.
Vivo, *Angelo De* → **Viva,** *Angelo*

Vivó, *Antonio* (Vivó Noguera, Antonio), flower painter, * 1772 Valencia, † 1834 Valencia – E ▭ Aldana Fernández; ThB XXXIV.
Vivó, *Eugenio* (Vivó Tarín, Eugenio), painter, * 1869 Valencia, † 6.1925 Madrid – E ▭ Cien años XI; ThB XXXIV.
Vivo, *Francesco de*, painter, f. 1801 – I ▭ ThB XXXIV.
Vivo, *Giuseppe* (DEB XI) → **Vivo,** *Giuseppe de*
Vivo, *Giuseppe de* (Vivo, Giuseppe), painter, f. 1730 – I ▭ DEB XI; ThB XXXIV.
Vivo, *Paulo Francisco*, painter, * 1685, † 1708 – I, P ▭ Pamplona V.
Vivo, *Tommaso de* (DEB XI) → **DeVivo,** *Tommaso*
Vivo, *Tommaso* (ThB XXXIV) → **DeVivo,** *Tommaso*
Vivó Noguera, *Antonio* (Aldana Fernández) → **Vivó,** *Antonio*
Vivo Rius, *Manuel*, painter, * 1925 Valencia – E ▭ Calvo Serraller.
Vivó Tarín, *Eugenio* (Cien años XI) → **Vivó,** *Eugenio*
Vivó Torres, *Salvador*, sculptor, * 1905, † 1932 Rom – E ▭ Aldana Fernández.
Vivoli, *Giuseppe*, sculptor, f. 1672 – I ▭ ThB XXXIV.
Vivolo di Angelo (Vivolo di Angelo da Perugia), painter, brass founder, f. 1281 – I ▭ Gnoli; ThB XXXIV.
Vivolo di Angelo da Perugia (Gnoli) → **Vivolo di Angelo**
Vivot, *Alexandre*, ornamental engraver, f. 1623 – F ▭ ThB XXXIV.
Vivot, *Pere*, brazier, f. 1685 – E ▭ Ràfols III.
Vivrel, *André* (Vivrel, André Léon), painter of nudes, watercolourist, pastellist, landscape painter, still-life painter, portrait painter, * 8.10.1886 Paris, † 6.6.1976 – F ▭ Bénézit; Edouard-Joseph III; Schurr II; ThB XXXIV; Vollmer V.
Vivrel, *André Léon* (Bénézit) → **Vivrel,** *André*
Vivroux, *André*, sculptor, * 1749 Lüttich, l. 1788 – B ▭ ThB XXXIV.
Vivroux, *Jacques*, architect, * about 1765 Lüttich – B, NL ▭ ThB XXXIV.
Vix, *Francesco de*, faience painter, f. 1724 – I, NL ▭ ThB XXXIV.
Vixen → **Butterworth,** *Ninetta*
Viya de Lombera, *Abencia*, painter, f. 1867 – E ▭ Cien años XI.
Viza Majó, *Josep*, painter, master draughtsman, f. 1950 – E ▭ Ràfols III.
Vizani, *Marcantonio* → **Vizzani,** *Marcantonio*
Vizani, *Marcaurelio* → **Vizzani,** *Marcantonio*
Vizardi, *Ligio*, painter, * San Pedro de Macorís, f. 1941 – DOM ▭ EAPD.
Vizcaíno → **Pérez,** *Juan* (1512)
Vizcaíno, *Elisabeta*, embroiderer, f. 1892 – E ▭ Ràfols III.
Vizcaino, *Juan*, stonemason, * Trujillo (Estremadura), f. 1585 – PE, E ▭ EAAm III; Vargas Ugarte.
Vizcarra, *José*, painter, * 2.6.1884 Guadalajara (Mexiko), l. before 1961 – MEX ▭ Vollmer V.
Vizcarro, *Josep*, landscape painter (?), f. 1901 – E ▭ Ràfols III.
Vize → **Bochier,** *Loys*
Vize, *Augustin*, goldsmith, f. 1571 – F ▭ Audin/Vial II.

Vize, *Barthélemy*, medieval printer-painter, f. 1524, l. 1525 – F ▭ Audin/Vial II.
Vize, *Claude*, medieval printer-painter, f. about 1515, l. 1545 – F ▭ Audin/Vial II.
Vize, *Jacques*, medieval printer-painter, f. 1482, l. 1535 – F ▭ Audin/Vial II.
Vizé, *Jehan*, medieval printer-painter, f. 1506 – F ▭ Audin/Vial II.
Vizé, *Jérôme*, cabinetmaker, f. 1570, l. 1608 – F ▭ ThB XXXIV.
Vize, *Pierre*, goldsmith, f. 1536, l. 1586 – F ▭ Audin/Vial II.
Viže-Lebren, *Marija-Luiza-Elisabeta* (ChudSSSR II) → **Vigée-Lebrun,** *Elisabeth*
Vizeer, *Piet*, ceramist, faience painter, f. 1735, † before 1762 – NL ▭ ThB XXXIV.
Vizel', *Émil' Oskarovič*, painter, graphic artist, * 13.3.1866 St. Petersburg, † 2.5.1943 Leningrad – RUS ▭ ChudSSSR II.
Vizel', *Georgij Aleksandrovič*, stage set designer, * 29.8.1912 Omsk – RUS, UZB ▭ ChudSSSR II.
Vizela, *António Alves Teixeira el Pintor* (Cien años XI) → **Vizela,** *António Alves Teixeira o Pintor*
Vizela, *António Alves Teixeira o Pintor* (Vizela, António Alves Teixeira el Pintor), painter, * 1836 Caldas de Vizela, † 1863 – P ▭ Cien años XI; Pamplona V.
Vizentini, *Augustin*, lithographer, * 1780, † 1836 – F ▭ ThB XXXIV.
Vizeri, *Andrea di Bartolommeo*, goldsmith, f. 1448, l. 1458 – I ▭ ThB XXXIV.
Vizery, *Jean*, mason, f. 13.6.1536 – F ▭ Roudié.
Vizetelly, *Frank*, master draughtsman, illustrator, * 1830 London, † 1883 Kashgil (Sudan) or El Obeid – GB, USA ▭ EAAm III; Houfe.
Vizetelly, *Henry*, woodcutter, marine painter, illustrator, * 30.7.1820 London, † 1.1.1894 London or Fareham – GB ▭ Brewington; Houfe; ThB XXXIV.
Vizgirda, *Viktoras*, painter, * 1904, † 1993 – LT ▭ Vollmer V.
Vizi, *István (1768)*, graphic artist, f. about 1768, l. 1781 – RO ▭ ThB XXXIV.
Vizi, *István (1807)*, graphic artist, * 1806 or 20.8.1807 Hódmezővásárhely, † 1832 – RO, H ▭ MagyFestAdat; ThB XXXIV.
Vizi, *Stefan* → **Vizi,** *István* (1768)
Vizi, *Stefan* → **Vizi,** *István* (1807)
Viziano, *Gino*, painter, stage set designer, * 2.8.1926 Alassio – I ▭ Comanducci V.
Vizier, sculptor, f. 1688, l. 1693 – F ▭ ThB XXXIV.
Vizier, *Philibert* → **Vigier,** *Philibert*
Vizin, *Émmanuil Pavlovič*, graphic artist, * 22.10.1904 Odessa, † 1975 Moskau – RUS, UA ▭ ChudSSSR II.
Vizina, *Valentina Émmanuilovna*, watercolourist, book art designer, woodcutter, linocut artist, ceramist, * 1.9.1930 Moskau – RUS ▭ ChudSSSR II.
Vizirjan, *Toros Vartanovič*, painter, * 16.12.1911 Ašchabad – RUS, TM ▭ ChudSSSR II.
Vizkelety (Künstler-Familie) (ThB XXXIV) → **Vizkelety,** *Béla*
Vizkelety (Künstler-Familie) (ThB XXXIV) → **Vizkelety,** *Ignác*
Vizkelety (Künstler-Familie) (ThB XXXIV) → **Vizkelety,** *Imre*

Vizkelety, *Béla,* painter, illustrator,
* 25.11.1825 Uj-Arad, † 22.7.1864 Pest
– H ▭ MagyFestAdat; ThB XXXIV.

Vizkelety, *Emerich* → **Vizkelety,** *Imre*

Vizkelety, *Ignác,* lithographer, † 1849 – H
▭ ThB XXXIV.

Vizkelety, *Imre,* portrait painter,
watercolourist, landscape painter,
* 21.1.1819 Uj-Arad, † 25.4.1895 Pécs
– H ▭ MagyFestAdat; ThB XXXIV.

Vižlik, *Ch. V.,* decorative painter, artisan,
f. about 1886 – UA ▭ ChudSSSR II.

Vižlovskij, *Grigorij* → **Wišlowski,** *Georgi*

Vizner, *František,* glass artist, designer,
* 9.3.1936 Prag – CZ ▭ WWCGA.

Vízner, *Josef,* painter, * 5.1.1896
Obrataně, l. 1942 – CZ ▭ Toman II.

Viznerová, *Ladêna,* glass artist,
* 16.5.1943 Kolín – CZ ▭ WWCGA.

Vizozo, *Maximino,* painter, f. 1892 – E
▭ Cien años XI.

Vizy, *Dezső,* painter, f. 1940 – H
▭ Vollmer V.

Vizzani, *Marcantonio,* wax sculptor,
f. 1601 – I ▭ ThB XXXIV.

Vizzani, *Marcaurelio* → **Vizzani,**
Marcantonio

Vizžoga, *Fedor,* painter, f. 1642, l. 1643
– RUS ▭ ChudSSSR II.

Vizzone-Hallgren, *Tora,* master
draughtsman, painter, * 13.4.1896
Örebro, l. 1921 – S ▭ SvKL V.

Vizzotto, *Enrico,* landscape painter, * 1880
Oderzo, l. 1925 – I ▭ Comanducci V;
ThB XXXIV.

Vizzotto Alberti, *Giuseppe,* figure painter,
landscape painter, portrait painter,
* 5.1862 Oderzo, † 30.11.1931 Venedig
– I ▭ Comanducci V; DEB XI;
ThB XXXIV.

Vjačeslav, painter, f. 1227 – RUS
▭ ChudSSSR II.

Vjali, *Lejda Jakobovna* (ChudSSSR II) →
Väli, *Leida*

Vjali, *Vol'demar Michkelevič* (ChudSSSR
II) → **Väli,** *Voldemar*

Vjalij, *Volodimir* → **Vjalyj,** *Vladimir
Petrovič*

Vjal'jal, *Sil'vi Avgustovna* (ChudSSSR II)
→ **Väljal,** *Silvi*

Vjalkov, *Boris Aleksandrovič,* painter,
graphic artist, * 8.1.1926, † 1963
Ussurisk – RUS ▭ ChudSSSR II.

Vjalov, *Konstantin Aleksandrovič* (Vyalov,
Konstantin Aleksandrovich; Wjaloff,
Konstantin), painter, graphic artist, stage
set designer, * 19.4.1900 Moskau,
† 1976 or 1978 Moskau – RUS
▭ ChudSSSR II; Milner; ThB XXXV.

Vjalyj, *Vladimir Petrovič,* sculptor,
* 12.6.1930 Gajčur – UA
▭ ChudSSSR II.

Vjatkin, *Afanasij Grigor'ev,*
armourer, f. 1663, † 1716 – RUS
▭ ChudSSSR II.

Vjatkin, *Aleksandr Vasil'evič* (ChudSSSR
II) → **Vjatkin,** *Oleksandr Vasyl'ovyč*

Vjatkin, *Grigorij* (Wjatkin, Gregorij),
armourer, f. 1649, l. 1687 – RUS
▭ ChudSSSR II; ThB XXXV.

Vjatkin, *Oleksandr Vasyl'ovyč* (Vjatkin,
Aleksandr Vasil'evič), painter, graphic
artist, * 31.1.1922 Sarapul – UA
▭ ChudSSSR II; SChU.

Vjatkin, *Sergej Sergeevič,* painter, f. 1860,
† 26.5.1904 – RUS ▭ ChudSSSR II.

Vjatkin, *Timofej,* armourer, f. 1654 – RUS
▭ ChudSSSR II.

Vjaz'menskij, *Lev Pejsachovič*
(Vyaz'emsky, Lev Peysakhovich), painter,
* 22.6.1901 Vemjasa (Vitebsk), † 1938
– BY, RUS ▭ ChudSSSR II; Milner.

Vjaznikov, *Aleksandr Gavrilovič,* graphic
artist, * 12.5.1909 Lubny (Poltawa)
– RUS ▭ ChudSSSR II.

Vjestica, *Zena* → **Reutimann,** *Zena*

V'juev, *Pavel Il'ič,* painter, * 29.7.1911
Kalinino – RUS ▭ ChudSSSR II.

V'jugina, *Zoja Ivanovna,* miniature
painter, * 19.12.1926 Kiselevo – RUS
▭ ChudSSSR II.

V'jušin, *Aleksandr Vasil'evič,* painter,
* 1835 Solombala, l. 1904 – RUS
▭ ChudSSSR II.

Vlaaming, *Jan de* → **Vlaming,** *Jan de*

Vlaanderen, *André* (DPB II; Mak van
Waay; Vollmer V) → **Vlaanderen,**
Cornelis André

Vlaanderen, *Cornelis André* (Vlaanderen,
André), lithographer, painter, illustrator,
master draughtsman, * 1.9.1881
Amsterdam (Noord-Holland), † 5.8.1955
Brügge (West-Vlaanderen) – B
▭ DPB II; Mak van Waay; Scheen II;
Vollmer V; Waller.

Vlaanderen, *Everardus J.* (Vlaanderen,
Everhardus), glass painter, * before
9.11.1766 Leiden (Zuid-Holland) (?),
† 13.1.1826 Leiden (Zuid-Holland) – NL
▭ Scheen II; ThB XXXIV.

Vlaanderen, *Everhardus* (Scheen II) →
Vlaanderen, *Everardus J.*

Vlaanderen, *Jacobus Everhardus,* painter,
* before 11.12.1803 Leiden (Zuid-
Holland) (?), † after 1827 Leiden (Zuid-
Holland) (?) – NL ▭ Scheen II.

Vlaanderen, *Jan Willem,* lithographer,
master draughtsman, * before
30.4.1800 Leiden (Zuid-Holland),
† 22.11.1872 Leiden (Zuid-Holland)
– NL ▭ Scheen II; Waller.

Vlaanderen, *Joh* → **Vlaanderen,** *Johan
Jacob Lambertus*

Vlaanderen, *Johan* (Pavière III.2; ThB
XXXIV) → **Vlaanderen,** *Johan Jacob
Lambertus*

Vlaanderen, *Johan Jacob Lambertus*
(Vlaanderen, Johan), painter,
master draughtsman, etcher,
* 15.8.1867 Kralingen (Zuid-Holland),
† 6.12.1936 Gorssel (Gelderland)
– NL ▭ Pavière III.2; Scheen II;
ThB XXXIV.

Vlaanderen, *Karel,* portrait painter,
landscape painter, * 1903 Brüssel,
† 1983 Oostende – B ▭ DPB II.

Vlaardingen, *Clement van,* master
draughtsman, watercolourist, * 5.5.1916
Zwartsluis (Overijssel) – NL
▭ Scheen II.

Vlaardingen, *Marijke van,* ceramist,
* 24.4.1942 Den Haag (Zuid-Holland)
– NL ▭ Scheen II.

Vlach, *Benedikt,* architect, f. 1576 – CZ
▭ Toman II.

Vlach, *Bernard,* architect, f. 1541 – CZ
▭ Toman II.

Vlach, *Hans* → **Statia,** *Giovanni*

Vlach, *J.,* artist, f. before 1894 – CZ
▭ Ries.

Vlach, *Jan B. K.,* sculptor, * 17.2.1904
Blovice – CZ ▭ Toman II.

Vlach, *Ladislav,* painter, * 12.1.1893 – CZ
▭ Toman II.

Vlach, *Oldra,* painter, * 25.3.1886 Prag,
l. 1907 – CZ ▭ Toman II.

Vlach, *Oldřich* → **Vlach,** *Oldra*

Vlach, *Rudolf,* sculptor, * 28.10.1880 Prag,
† 8.8.1940 Prag – CZ ▭ Toman II.

Vlachopoulos, *Xenophon,* painter,
* 15.1.1900 Athen – GR
▭ Edouard-Joseph III; ThB XXXIV;
Vollmer V.

Vlackenaere, *Andries van,* building
craftsman, f. 1590 – NL
▭ ThB XXXIV.

Vlad, painter, f. 1532 – BiH ▭ Mazalić.

Vlad, *Aurel,* book illustrator, painter,
graphic artist, costume designer,
* 3.12.1915 Independenţa – RO
▭ Barbosa.

Vlad, *Ion (1920),* sculptor, painter,
* 24.5.1920 Feteşti, † 30.1.1992 Paris
– RO ▭ Alauzen; DA XXXII; Jianou;
Vollmer V.

Vlad, *Ion (1941),* painter, * 1.1.1941
Stoicăneşti – RO ▭ Barbosa.

Vlad-Kij, *A.,* caricaturist, f. 1860 – RUS
▭ ChudSSSR II.

Vladanov, *Nikola* (Nikola Vladanov),
painter, * about 1390 Šibenik, † about
1466 – HR ▭ ELU IV; LEJ II.

Vladár, *Ernő,* landscape painter,
portrait painter, * 1875 Bia – H
▭ MagyFestAdat.

Vlader, *Joan,* cabinetmaker(?), f. 1801
– E ▭ Ráfols III.

Vlader, *Pere,* architect, stonemason,
f. 1388, l. 1432 – E ▭ Ráfols III.

Vlader Buxeres, *Manuel,* sculptor, f. 1891,
l. 1894 – E ▭ Ráfols III.

Vlader Canals, *Josep M.,* printmaker,
* 1907 San Feliu de Guíxols – E, D
▭ Ráfols III.

Vlader Llor, *Germà,* master draughtsman,
illustrator, woodcutter, * 1896 San Feliu
de Guíxols – E ▭ Ráfols III.

Vlader Margarit, *Octavi,* typographer,
* 1864 San Feliu de Guíxols, † 1938
San Feliu de Guíxols – E ▭ Ráfols III.

Vlădescu-Draganovici, *Ecaterina,*
lithographer, woodcutter, illustrator,
* 1.4.1930 Bukarest – RO ▭ Barbosa.

Vladić (1419), calligrapher, f. 5.3.1419,
l. 18.8.1421 – BiH ▭ Mazalić.

Vladić, *Marin,* stone sculptor, * Brač(?),
f. 1483, l. 1518 – HR ▭ ELU IV.

Vladikin, *Georgi Michajlovič* → **Georgi
Kazaka**

Vladimir → **Bedeniković,** *Vladimir*

Vladimir (ChudSSSR II) → **Wladimir**

Vladimir(?), smith, stonemason – BiH
▭ Mazalić.

Vladimirov, *Andrej,* icon painter, f. 1651
– RUS ▭ ChudSSSR II.

Vladimirov, *Evgenij Isaakovič,* graphic
artist, painter, * 25.6.1914 Charkov
– UA, UZB ▭ ChudSSSR II.

Vladimirov, *Iosif* (Wladimiroff, Jossif),
icon painter, f. 1626, l. 1664 – RUS
▭ ChudSSSR II; Milner; ThB XXXVI.

Vladimirov, *Ivan (1655)* (Vladimirov,
Ivan), icon painter, f. 1655, l. 1677
– RUS ▭ ChudSSSR II.

Vladimirov, *Ivan (1664),* icon
painter, f. 1664, l. 1677 – RUS
▭ ChudSSSR II.

Vladimirov, *Ivan Alekseevič* (Vladimirov,
Ivan Alekseevich; Wladimiroff, Iwan
Alexejewitsch), painter, * 10.1.1869 or
1870 Wilna, † 14.12.1947 Leningrad
– RUS ▭ ChudSSSR II; Milner;
ThB XXXVI.

Vladimirov, *Ivan Alekseevich* (Milner) →
Vladimirov, *Ivan Alekseevič*

Vladimirov, *Ivan Vasil'evič,* painter,
* 19.10.1905 Slobodskoy – RUS
▭ ChudSSSR II.

Vladimirov, *Jurij Nikolaevič*, graphic artist, * 4.11.1927 Naro-Fominsk – RUS ▭ ChudSSSR II.

Vladimirov, *Kuz'ma Vasil'evič*, graphic artist, * 5.11.1920 Petrograd – RUS ▭ ChudSSSR II.

Vladimirov, *Semen* (Wladimiroff, Ssemjon), copper engraver, * about 1807, l. 1826 – RUS ▭ ChudSSSR II; ThB XXXVI.

Vladimirov, *Sergej Isidorovič* (ChudSSSR II) → **Vladymyrov**, *Sergij Sydorovyč*

Vladimirov, *Vasili Vasil'evich* (Milner) → **Vladimirov**, *Vasilij Vasil'evič* (1881)

Vladimirov, *Vasilij*, icon painter, f. 1686 – RUS ▭ ChudSSSR II.

Vladimirov, *Vasilij Vasil'evič (1881)* (Vladimirov, Vasili Vasil'evich), painter, graphic artist, * 3.1.1881 Moskau, † 30.11.1931 Leningrad – RUS ▭ ChudSSSR II; Milner.

Vladimirov, *Vasilij Vasil'evič (1923)*, sculptor, * 23.9.1923 Leningrad – RUS ▭ ChudSSSR II.

Vladimirov, *Vjaceslav Nikolaevič*, architect, * 1898, † 1942 – RUS ▭ Avantgarde 1924-1937.

Vladimirov, *Vladimir Michajlovič*, painter, graphic artist, * 6.7.1886 Kurilovo, † 13.9.1969 Moskau – RUS ▭ ChudSSSR II.

Vladimirov, *Vladimir Petrovič*, graphic artist, * 13.12.1920 Moskau – RUS ▭ ChudSSSR II.

Vladimirova, *Natal'ja Grigor'evna*, stage set designer, * 21.5.1920 Irkutsk – RUS ▭ ChudSSSR II.

Vladimirskaja, *Anna Alekseevna*, designer, ornamental draughtsman, * 28.7.1898 Wilna, l. 1948 – LT, RUS ▭ ChudSSSR II.

Vladimirskaja, *Margarita Anatol'evna*, sculptor, * 17.9.1904 Gur'ev – RUS ▭ ChudSSSR II.

Vladimirski, *Tone Todev*, painter, * 26.8.1904 Skopje – MK ▭ ELU IV.

Vladimirskij, *Boris Eremeevič*, graphic artist, * 27.2.1878 Kiev, † 12.2.1950 Moskau – UA, RUS ▭ ChudSSSR II.

Vladimirskij, *Boris Ieremeevič* → **Vladimirskij**, *Boris Eremeevič*

Vladimirskij, *Leonid Viktorovič*, graphic artist, * 21.9.1920 Moskau – RUS ▭ ChudSSSR II.

Vladisalić, *Ivan*, sword maker, * Bosnien, f. 1401 – BiH ▭ Mazalić.

Vladisavljević, *Danilo*, architect, * 16.4.1871 Donji Milanovac, † 5.1.1923 Belgrad – YU ▭ ELU IV.

Vladiški Dončo Tošev, architect, * 27.9.1922 Bučukovci – BG ▭ EIIB.

Vladislav (1450), calligrapher, * 1450, l. 1451 – BiH ▭ Mazalić.

Vladislav (1465), calligrapher, scribe, f. 1465, l. 22.11.1466 – BiH ▭ Mazalić.

Vladislav Gramatik, miniature painter, calligrapher, * Novog Brda (Kosovo)(?), f. 1455, l. 1480 – YU ▭ EIIB; ELU IV.

Vladislavskij, *Valentin Vladimirovič*, graphic artist, * 3.3.1925 Elan'-Koleno (Voronež) – RUS ▭ ChudSSSR II.

Vladko Dijak, miniature painter, scribe, f. 1598 – BG ▭ ELU IV.

Vladoje, calligrapher, * Srbije, f. 10.4.1378 – BiH ▭ Mazalić.

Vladov, *Nikola Petkov* → **Šmirgela**, *Nikolaj*

Vladova, *Tanja Nikolaeva*, graphic artist, * 10.2.1941 Sofia – BG ▭ EIIB.

Vladovskij, *Aleksandr Ignat'evič*, painter, architect, * 1876, † after 1939(?) – RUS ▭ Severjuchin/Lejkind.

Vlady, etcher, * 15.6.1920 Leningrad – RUS, F, MEX ▭ ArchAKL.

Vladyč, *Leonid Volodimirovič*, painter, * 17.11.1913 Žitomir – UA ▭ SchU.

Vladyčuk, *Aleksandr Pavlovič*, graphic artist, painter, sculptor, * 1893 Moskau, † 10.4.1958 – RUS, TM ▭ ChudSSSR II.

Vladyka (ChudSSSR II; SChU) → **Władycz**

Vladykin, *Andrej*, icon painter, f. 1673 – RUS ▭ ChudSSSR II.

Vladykin, *Michail Alekseevič*, painter, graphic artist, * 11.7.1878 Jaroslavl', † 1948 Jaroslavl' – RUS ▭ ChudSSSR II.

Vladykina, *Anna Grigor'evna*, painter, graphic artist, * 1875, † 1941 Jaroslavl' – RUS ▭ ChudSSSR II.

Vladymyrov, *Sergij Sydorovyč* (Vladimirov, Sergej Isidorovič), painter, * 10.10.1907 Znamenka – UA ▭ ChudSSSR II; SchU.

Vladymyrs'kyj, *Anton* → **Pylychovs'kyj**, *Anton*

Vlaeminck, *Jan de* (De Vlaminck, Jean), portrait painter, genre painter, * about 1810 Gent – B, NL ▭ DPB I; ThB XXXIV.

Vlaenders, *Jean*, wood sculptor, f. 1459, l. 1460 – B, NL ▭ ThB XXXIV.

Vlaev, *Vladimir Petrov*, painter, * 24.11.1921 Sevlievo – BG ▭ EIIB.

Vlag, *Cornelis*, linocut artist, printmaker, fresco painter, * 15.7.1934 Gouda (Zuid-Holland) – NL ▭ Scheen II.

Vlag, *Sees* → **Vlag**, *Cornelis*

Vlaghs, *Emile*, genre painter, * 1844 Lüttich, † 1879 Lüttich – B ▭ DPB II.

Vlaho → **Blaž** (1281)

Vlaho → **Blaž Dubrovčanin**

Vlaho Kolendin → **Blaž Kalendin**

Vlain, *Thomas* → **Vilain**, *Thomas*

Vlajnić, *Živojin*, painter, * 7.3.1901 Belgrad – YU, F ▭ ELU IV.

Vlak, *Johannes*, sculptor, * 30.7.1901 Utrecht (Utrecht) – NL ▭ Scheen II.

Vlam, *J.*, master draughtsman, f. about 1853 – NL ▭ Scheen II.

Vlam, *Pieter Gysbrechtz.*, illuminator, f. 1543, l. 1566 – B, NL ▭ ThB XXXIV.

Vlaminck, *Madeleine-Charlotte de* → **Berly**, *Madeleine*

Vlaminck, *Maurice de*, graphic artist, illustrator, flower painter, landscape painter, * 4.4.1876 or 5.4.1876 Paris, † 10.10.1958 Rueil-la-Gadelière or La Tourillière – F ▭ Bénézit; ContempArtists; DA XXXII; Edouard-Joseph III; ELU IV; Huyghe; Pavière III.2; ThB XXXIV; Vollmer V.

Vlaming, *Jan de*, master draughtsman, marine painter, f. 1701, l. 1767 – NL ▭ Brewington; ThB XXXIV.

Vlamings, *Gijs*, watercolourist, master draughtsman, f. 1954 – NL ▭ Scheen II (Nachtr.).

Vlamings, *Harry* → **Vlamings**, *Henri Johan Marie*

Vlamings, *Henri Johan Marie*, watercolourist, master draughtsman, artisan, * 28.2.1938 Steenbergen (Noord-Brabant) – NL ▭ Scheen II.

Vlamings, *Marinus*, landscape painter, * 3.1.1846 Dinteloord (Noord-Brabant), † 1.10.1903 Middelburg (Zeeland) – NL ▭ Scheen II.

Vlamynck, *Georges de* → **Vlamynck**, *Georges Louis de*

Vlamynck, *Georges Louis de* (De Vlaminck, Georges), figure painter, * 23.6.1897 Brügge (West-Vlaanderen), † 1980 Brüssel-Koekelberg – B ▭ DPB I; Vollmer V.

Vlamynck, *Pieter Jan de* (De Vlamynck, Pierre-Jean), master draughtsman, reproduction engraver, etcher, lithographer, engraver, * 7.1795 Brügge (West-Vlaanderen), † 3.1850 Brügge (West-Vlaanderen) – B, F, NL ▭ DPB I; ThB XXXIV.

Vlas, icon painter, f. 1601 – RUS ▭ ChudSSSR II.

Vlasák, *Josef*, master draughtsman, * 1851 Kartouzy-Valdice, † 1907 Prag – CZ ▭ Toman II.

Vlasáková, *Eva*, glass artist, painter, graphic artist, * 10.4.1943 Tábor – CZ ▭ WWCGA.

Vlasbloem, *Keimpe D.*, potter(?), f. 1780 – NL ▭ ThB XXXIV.

Vlasblom, *Jan*, monumental artist, * 19.3.1910 Rotterdam (Zuid-Holland) – NL ▭ Scheen II.

Vlaščik, *Ivan Sergeevič*, monumental artist, decorator, mosaicist, painter, ceramist, * 29.8.1918 Novy Dvor – RUS ▭ ChudSSSR II.

Vlasenko, *Ivan Egorovič*, painter, * 8.6.1925 Kul'baki – UA ▭ ChudSSSR II.

Vlasenko, *Paraska Ĭvanīna* → **Vlasenko**, *Praska Ivanivna*

Vlasenko, *Praska Ivanivna* (Vlasenko, Praskov'ja Ivanovna), designer, * 10.11.1900 Skobcy, † 5.10.1960 or 6.10.1960 Kiev – UA ▭ ChudSSSR II; SchU.

Vlasenko, *Praskov'ja Ivanovna* (ChudSSSR II) → **Vlasenko**, *Praska Ivanivna*

Vlasenko, *Semen Timofeevič*, painter, * 14.2.1861, l. 1892 – RUS ▭ ChudSSSR II.

Vlas'ev, *Foma*, painter, f. 1642, l. 1643 – RUS ▭ ChudSSSR II.

Vlas'ev, *Pavel*, goldsmith, silversmith, f. 1622, l. 1630 – RUS ▭ ChudSSSR II.

Vlasics, *Károly*, painter, * 1882 Szeged, † 1968 Szeged – H ▭ MagyFestAdat.

Vlasiu, *Ion*, sculptor, painter, illustrator, * 6.5.1908 or 8.5.1908 Lechinta (Siebenbürgen) – RO ▭ Barbosa; DA XXXII; Vollmer V.

Vlasjuk, *Dmitrij Il'ič* (ChudSSSR II) → **Vlasjuk**, *Dmytro Illič*

Vlasjuk, *Dmytro Illič* (Vlasjuk, Dmitrij Il'ič), stage set designer, * 7.6.1902 Odessa – UA, RUS ▭ ChudSSSR II; SchU.

Vlasnić, *Dobrivoj*, scribe, calligrapher – BiH ▭ Mazalić.

Vlasoff, *Sergei* (Nordström) → **Wlasoff**, *Sergei*

Vlasov, *Aleksandr Vasil'yevich* (DA XXXII) → **Vlasov**, *Oleksandr Vasyl'ovyč*

Vlasov, *Arsenij Evtichievič*, painter, * 25.7.1914 Noginsk – RUS ▭ ChudSSSR II.

Vlasov, *Boris Vasil'evič*, graphic artist, * 26.3.1936 Leningrad – RUS ▭ ChudSSSR II.

Vlasov, *Fedor*, painter, * 1726, † 9.4.1762 – RUS ▭ ChudSSSR II.

Vlasov, *Michail Aleksandrovič*, graphic artist, * 2.6.1898 St. Petersburg, l. 1964 – RUS, AZE ▭ ChudSSSR II.

Vlasov, *Nikolaj Nikolaevič*, graphic artist, * 1896 Birsk (Ufa), † 26.12.1919 – RUS ⊐ ChudSSSR II.

Vlasov, *Oleksandr Vasyl'ovyč* (Vlasov, Aleksandr Vasil'yevich), architect, * 1.11.1900 Bol'shaya Kosha (Twer), † 25.9.1962 Moskau – UA, RUS ⊐ DA XXXII; SChU.

Vlasov, *Pavel* → **Vlas'ev**, *Pavel*

Vlasov, *Pavel Alekseevič* (Vlasov, Pavel Alekseevich), painter, * 26.1.1857 Novočerkassk, † 16.11.1935 Astrachan – RUS ⊐ ChudSSSR II; Milner.

Vlasov, *Pavel Alekseevich* (Milner) → **Vlasov**, *Pavel Alekseevič*

Vlasov, *Sergej*, painter, f. 1677 – RUS ⊐ ChudSSSR II.

Vlasov, *Sergej Alekseevič*, painter, * 13.9.1873 Pen'ki (Kostroma), † 1942 – RUS ⊐ ChudSSSR II.

Vlasov, *Vasil' Danilovič* → **Vlasov**, *Vasilij Danilovič*

Vlasov, *Vasil' Juchimovič* → **Vlasov**, *Vasyl' Juchymovyč*

Vlasov, *Vasilij Adrianovič*, graphic artist, * 16.5.1905 St. Petersburg, † 1979 Leningrad – RUS ⊐ ChudSSSR II.

Vlasov, *Vasilij Danilovič*, painter, * 12.4.1923 Lipovyj most (Smolensk) – UA, RUS ⊐ ChudSSSR II.

Vlasov, *Vasilij Efimovič* (ChudSSSR II) → **Vlasov**, *Vasyl' Juchymovyč*

Vlasov, *Vasyl' Juchymovyč* (Vlasov, Vasilij Efimovič), sculptor, * 26.6.1930 Volotovo (Kursk), † 6.8.1962 Adler – UA ⊐ ChudSSSR II; SChU.

Vlasov, *Vladimir Grigor'evič* (Vlasov, Volodymyr Hryhorovyč), painter, * 5.2.1927 Odesa, † 16.7.1999 Odesa – UA ⊐ ChudSSSR II; SChU.

Vlasov, *Volodymyr Hryhorovyč* (SChU) → **Vlasov**, *Vladimir Grigor'evič*

Vlasova, *Alevtina Nikolaevna*, graphic artist, painter, * 28.1.1924 Konotop – RUS ⊐ ChudSSSR II.

Vlasova, *Klara Filippovna*, painter, * 28.1.1926 Moskau – RUS ⊐ ChudSSSR II.

Vlasova, *Sarra Ivanovna*, graphic artist, * 12.5.1906 Boržomi – AZE, GE ⊐ ChudSSSR II.

Vlasselaer, *Julien van* (Van Vlasselaer, Julien), painter, designer, * 1907 Brüssel, † 1982 Antwerpen – B ⊐ DPB II.

Vlatko, calligrapher, scribe, f. 10.10.1435 – BiH ⊐ Mazalić.

Vlatković, *Božidar*, painter, * Kručice kod Slanoga, f. about 1460, l. 1514 – HR, I ⊐ ELU IV; Mazalić.

Vlatkovič, *Tomkuša*, stonemason, f. 1450, † 1469 – HR ⊐ ELU IV.

Vlauen, *Conrad*, sculptor (?), f. 1523 – A ⊐ ThB XXXIV.

Vlček, *Aug.*, portrait painter, restorer, * 27.7.1865 Prag-Košíře, † 9.4.1934 Prag – CZ ⊐ Toman II.

Vlček, *Bohumil*, carver, sculptor, * 8.11.1862 Světla, † 16.12.1928 Světla – CZ ⊐ Toman II.

Vlček, *Jindra*, painter, commercial artist, * 5.9.1885 Malá Skalice, l. before 1961 – CZ ⊐ Toman II; Vollmer V.

Vlček, *Petr*, glass artist, sculptor, * 28.7.1962 Prag – CZ ⊐ WWCGA.

Vledder, *Margaretha Jacomina van*, master draughtsman, sculptor, * 16.9.1943 Borne (Overijssel) – NL ⊐ Scheen II.

Vledder, *Margriet van* → **Vledder**, *Margaretha Jacomina van*

Vleeschauwer, *Gaston-Adolphe*, architect, * 1869 Brüssel, l. 1890 – B, F ⊐ Delaire.

Vleeschouwer, *Jacques*, ebony artist, f. 1735, l. 1785 – F, NL ⊐ ThB XXXIV.

Vleeschouwere, *Roman de* → **Vleeschouwere**, *Rombaut de*

Vleeschouwere, *Rombaut de*, painter, * Mechelen, f. 1562, † 24.6.1582 Innsbruck – A, B, NL ⊐ ThB XXXIV.

Vleeshouwer, *Izaak*, painter, * 1643 Vlissingen, † 30.9.1690 Vlissingen – NL ⊐ ThB XXXIV.

Vlegel, *Juriaen*, painter, f. 1625 – NL ⊐ ThB XXXIV.

Vlem, *Pieter Gysbrechtz.* → **Vlam**, *Pieter Gysbrechtz.*

Vlemeers, *Cornelis*, tapestry craftsman, f. 1501 – B, NL ⊐ ThB XXXIV.

Vleming, *Hans*, landscape painter, * 9.6.1926 Loosdrecht (Utrecht) – NL ⊐ Scheen II.

Vleming, *Johannes Leendert*, landscape painter, * 28.3.1852 Arnhem (Gelderland), † 12.8.1937 Den Haag (Zuid-Holland) – NL ⊐ Scheen II.

Vlenton, *Guillaume* → **Vluten**, *Guillaume*

Vlerick, *Pierre*, graphic artist (?), * 1923 Gent – B ⊐ DPB II.

Vlérick, *Pieter*, painter, * 1539 Kortrijk, † 1581 or 1586 Tournai – B, I ⊐ DPB II; ThB XXXIV.

Vlericq, *Pieter* → **Vlérick**, *Pieter*

Vles, *Abraham*, still-life painter, landscape painter, * 17.12.1880 Rotterdam (Zuid-Holland), † 10.8.1967 Brüssel – NL ⊐ Scheen II.

Vlesky, *Stanislaff* → **Oleski**, *Stanislaff*

Vletter, *J. de* (ThB XXXIV) → **Vletter**, *Johannes de*

Vletter, *Johannes de* (Vletter, J. de), aquatintist, master draughtsman, * before 4.3.1770 Rotterdam (Zuid-Holland) (?), † 5.9.1828 's-Hertogenbosch (Noord-Brabant) – NL ⊐ Scheen II; ThB XXXIV; Waller.

Vletter, *Samuel de*, genre painter, master draughtsman, * 18.7.1816 or 19.7.1816 Amsterdam (Noord-Holland), † 2.9.1844 Amsterdam (Noord-Holland) – NL ⊐ Scheen II; ThB XXXIV.

Vletter, *Samuel Johannes de*, architect, master draughtsman, * 6.6.1823 Den Haag (Zuid-Holland), † about 26.8.1872 Den Haag (Zuid-Holland) – NL ⊐ Scheen II.

Vleugels, *Hans* → **Vleugels**, *Johannes Hendrik*

Vleugels, *Johannes Hendrik*, master draughtsman, etcher, lithographer, woodcutter, * 27.5.1924 Den Haag (Zuid-Holland) – NL ⊐ Scheen II.

Vleugels, *Nicolas* → **Vleughels**, *Nicolas*

Vleugels, *Philippe* → **Vleughels**, *Philippe*

Vleughels, *Nicolas*, painter, * 6.12.1668 Paris, † 11.12.1737 Rom – F, I ⊐ DA XXXII; ThB XXXIV.

Vleughels, *Philippe*, painter, * before 2.7.1619 Antwerpen, † 22.3.1694 Paris – F, B ⊐ DPB II; ThB XXXIV.

Vleuten, *Gerrit van*, painter, f. 1686 – NL ⊐ ThB XXXIV.

Vleys, *Nicolas*, painter, * before 1670 Brügge, † 10.10.1703 – B ⊐ DPB II; ThB XXXIV.

Vliege, *Eliz.*, copyist, f. 1401 – B ⊐ Bradley III.

Vliegen, *Charles*, painter, * 1903 Brüssel – B ⊐ DPB II.

Vliegen, *Jos.*, figure painter, f. before 1944 – NL ⊐ Mak van Waay; Scheen II (Nachtr.).

Vlieger, *Eltie de* (Pavière I) → **Vlieger**, *Neeltje de*

Vlieger, *Jan de*, painter, f. 28.4.1640 – NL ⊐ ThB XXXIV.

Vlieger, *Joris de*, wood sculptor, f. 1664 – NL ⊐ ThB XXXIV.

Vlieger, *Neeltje de* (Vlieger, Eltie de), flower painter, f. 1634 – NL ⊐ Pavière I; ThB XXXIV.

Vlieger, *Serafyn de* (De Vliegher, Serafien), portrait painter, genre painter, * 1806 Gent (?) or Eeklo, † 1848 Aelst – B, NL ⊐ DPB I; ThB XXXIV.

Vlieger, *Simon de* (Vlieger, Simon Jacobsz de), marine painter, etcher, engraver, landscape painter, master draughtsman, * about 1600 or 1601 or 1601 or 1612 Rotterdam, † before 13.3.1653 or about 13.3.1653 or 13.3.1653 Weesp or Hamburg – NL, D ⊐ Bernt III; Bernt V; Brewington; DA XXXII; ELU IV; Rump; ThB XXXIV; Waller.

Vlieger, *Simon Jacobsz de* (Rump) → **Vlieger**, *Simon de*

Vlieger, *T. de*, painter, f. 1701 – NL ⊐ ThB XXXIV.

Vliegere, *Henri de*, goldsmith, f. 1630, l. 1675 – B, NL ⊐ ThB XXXIV.

Vliegher, *Serafyn de* → **Vlieger**, *Serafyn de*

Vlielander Hein, *Johanna* (Vlielander Hein, Johanna Magdalena), still-life painter, watercolourist, * 6.9.1871 Den Haag, l. before 1961 – NL ⊐ Mak van Waay; Vollmer V.

Vlielander Hein, *Johanna Magdalena* (Mak van Waay) → **Vlielander Hein**, *Johanna*

Vlierboom, *Hendrik*, watercolourist, master draughtsman, * 11.8.1889 Den Haag (Zuid-Holland), l. before 1970 – NL ⊐ Scheen II.

Vlierde, *Daniel van*, wood sculptor, stone sculptor, † 21.7.1716 Hasselt – B, NL ⊐ ThB XXXIV.

Vliet, *Dientje van*, watercolourist, draughtsman, sculptor, woodcutter, * 20.12.1910 Den Haag (Zuid-Holland) – NL ⊐ Scheen II.

Vliet, *Dirck van*, painter, f. 1616, l. 1617 – NL ⊐ ThB XXXIV.

Vliet, *Gerard van* (Mak van Waay; ThB XXXIV; Vollmer V) → **Vliet**, *Gerardus Johannes Jacobus van*

Vliet, *Gerardus Johannes Jacobus van* (Vliet, Gerard van), architectural draughtsman, painter, etcher, * 10.12.1880 Amsterdam (Noord-Holland), l. before 1970 – NL ⊐ Mak van Waay; Scheen II; ThB XXXIV; Vollmer V; Waller.

Vliet, *Gerardus Maria Joseph van*, graphic artist, illustrator, * 16.3.1931 Maastricht (Limburg) – NL ⊐ Scheen II.

Vliet, *Gillis van*, silhouette cutter (?), f. 1601 – NL ⊐ ThB XXXIV.

Vliet, *Hendrik van* (Bernt III) → **Vliet**, *Hendrik Cornelisz. van*

Vliet, *Hendrik van der*, painter, * 2.9.1916 Hillegom (Zuid-Holland) – NL ⊐ Scheen II.

Vliet, *Hendrik Cornelisz. van der* → **Vliet**, *Hendrik Cornelisz. van*

Vliet, *Hendrik Cornelisz. van* (Vliet, Hendrik van), master draughtsman, portrait painter, * 1611 or 1612 or 1611 Delft, † before 28.10.1675 Delft – NL ⊐ Bernt III; DA XXXII; ELU IV; ThB XXXIV.

Vliet, *Hendrik Willemsz. van* → **Vliet,** *Hendrik Cornelisz. van*

Vliet, *Henk van der* → **Vliet,** *Hendrik van der*

Vliet, *Jacobus Bernardus van,* sculptor,
* 29.1.1855 Den Haag (Zuid-Holland),
† 15.7.1908 Gent (Oost-Vlaanderen) – B
🕮 Scheen II.

Vliet, *Jan Georg* → **Granthomme,** *Jacques*

Vliet, *Jan Georg van* (Vliet, Jan Joris van;
Vliet, Jan Jorisz van), etcher, painter(?),
master draughtsman, * about 1610 Delft
or Leiden(?) or Delft(?), † after 1635
– NL 🕮 DA XXXII; ThB XXXIV;
Waller.

Vliet, *Jan Joris van* (DA XXXII) →
Vliet, *Jan Georg van*

Vliet, *Jan Jorisz van* (Waller) → **Vliet,** *Jan Georg van*

Vliet, *Jean Georg van* → **Granthomme,** *Jacques*

Vliet, *Joh. Joris van* → **Vliet,** *Jan Georg van*

Vliet, *Klaas van,* painter, photographer,
* 21.8.1841 Krommenie (Noord-Holland),
† 11.2.1917 Krommenie (Noord-Holland)
– NL 🕮 Scheen II.

Vliet, *Maarten Gerrit van der,* fresco
painter, * 31.8.1916 Amsterdam (Noord-
Holland), † 9.5.1966 Amsterdam (Noord-
Holland) – NL 🕮 Scheen II.

Vliet, *Mathilda Jacoba van* (Münninghoff,
Tilly), painter, master draughtsman,
* 27.11.1879 Amsterdam (Noord-
Holland), † 29.12.1960 Oosterbeek
(Gelderland) – NL 🕮 Mak van Waay;
Scheen II; Vollmer III.

Vliet, *Paul van* → **Vliet,** *Stephanus Johannes Paulus van*

Vliet, *Stephanus Johannes Paulus van,* painter, master draughtsman,
puppet designer, * 3.11.1899 Arnhem
(Gelderland), l. before 1970 – NL
🕮 Scheen II.

Vliet, *Tilly van* → **Vliet,** *Mathilda Jacoba van*

Vliet, *Victor van,* portrait painter(?),
f. 1832 – NL 🕮 Scheen II.

Vliet, *Willem van der* → **Vliet,** *Willem Willemsz. van*

Vliet, *Willem van der,* painter, master
draughtsman, etcher, * 19.3.1856
or 19.3.1865 Harlingen (Friesland),
† 16.3.1924 Den Haag (Zuid-Holland)
– NL 🕮 Scheen II; Waller.

Vliet, *Willem van* (1584) (Bernt III;
Waller) → **Vliet,** *Willem Willemsz. van*

Vliet, *Willem Willemsz. van der* → **Vliet,** *Willem Willemsz. van*

Vliet, *Willem Willemsz. van* (Vliet, Willem
van (1584)), portrait painter, etcher,
* about 1584 or about 1584 or 1585
Delft(?) or Delft, † before 6.12.1642
or 6.12.1642 Delft – NL 🕮 Bernt III;
ThB XXXIV; Waller.

Vliete, *Gillis van den (1567),* sculptor,
restorer, * Mechelen, f. 13.10.1567,
† before 4.9.1602 Rom – I, NL
🕮 DA XXXII; ThB XXXIV.

Vlietland, *Dirk,* painter, f. 1715, l. 1730
– NL 🕮 ThB XXXIV.

Vlietlandt, *Dirk* → **Vlietland,** *Dirk*

Vliger, *Eltie de* → **Vlieger,** *Neeltje de*

Vlijmen, *Bernard van* (Mak van Waay;
Vollmer V) → **Vlijmen,** *Bernardus Alphonsus Ignatius Gerardus*

Vlijmen, *Bernardus Alphonsus Ignatius
Gerardus* (Vlijmen, Bernard van),
portrait draughtsman, watercolourist,
news illustrator, illustrator, * 23.10.1895
Den Haag (Zuid-Holland), l. before 1970
– NL 🕮 Mak van Waay; Scheen II;
Vollmer V.

Vlijmen, *Irene van* → **Vlijmen,** *Maria Bernardina Irene van*

Vlijmen, *Jacobus van* (Vollmer V) →
Vlijmen, *Jacobus Antonius van*

Vlijmen, *Jacobus Antonius van* (Vlijmen,
Jacobus van), sculptor, woodcutter,
* 15.7.1909 Rotterdam (Zuid-Holland)
– NL 🕮 Scheen II; Vollmer V.

Vlijmen, *Joos van* → **Vlijmen,** *Josephus
Maria Bernardus Gerardus van*

Vlijmen, *Josephus Maria Bernardus
Gerardus van,* sculptor, medalist,
goldsmith, * 11.4.1920 Bloemendaal
(Noord-Holland) – NL 🕮 Scheen II.

Vlijmen, *K. van,* sculptor, f. 1939 – NL
🕮 Mak van Waay.

Vlijmen, *Maria Bernardina Irene van,*
painter, * 23.11.1939 Weert (Zuid-
Holland) – NL 🕮 Scheen II.

Vlijmen, *Martinus van,* painter, * before
13.2.1810 Amsterdam (Noord-
Holland)(?), † about 19.4.1854
Amsterdam (Noord-Holland) – NL
🕮 Scheen II.

Vlindt, *Paul* → **Flindt,** *Paul* (1567)

Vlint, *Heinrich,* sculptor, f. 1553, l. 1559
– RUS, NL, D 🕮 ThB XXXIV.

Vlis, *Johannes Franciscus van der,* painter,
master draughtsman, * 14.5.1838 Utrecht
(Utrecht), † 22.12.1906 Utrecht (Utrecht)
– NL 🕮 Scheen II.

Vlisseghem, *Cornelis Frans de,* sculptor,
f. 1717 – B, NL 🕮 ThB XXXIV.

Vlist, *Leendert van der,* still-life painter,
landscape painter, master draughtsman,
etcher, * 11.5.1894 Numansdorp (Zuid-
Holland) or Leiden (Zuid-Holland),
† 31.12.1962 Voorburg (Zuid-Holland)
– NL 🕮 Mak van Waay; Scheen II;
ThB XXXIV; Vollmer V; Waller.

Vliz'ko, *Aleksandr Fedorovič,* painter,
* 11.8.1910 Borovenka (Novgorod)
– UA, RUS 🕮 ChudSSSR II.

Vlk, *Ferdinand,* painter, * 13.11.1899
Kolín, l. 1944 – CZ 🕮 Toman II.

Vlk, *Josef,* painter, * 9.3.1893 Brno,
l. 1940 – CZ 🕮 Toman II.

Vlková, *Hedvika,* painter, graphic
artist, * 27.9.1901 Prag-Žižkov – CZ
🕮 Toman II.

Vlodek, *Ladislav,* painter, graphic artist,
sculptor, * 9.2.1907 Ostrava – CZ
🕮 Toman II.

Vlodek, *Lev L'vovič,* architect, * 1842,
† 1915 – UA 🕮 ArchAKL.

Vloebergs, *Francis,* landscape painter(?),
* 1938 Löwen – B 🕮 DPB II.

Vloghe, *Christoph van,* smith, f. 1531,
l. 1532 – B, NL 🕮 ThB XXXIV.

Vloors, *Emil* (ThB XXXIV) → **Vloors,** *Emile*

Vloors, *Emile* (Vloors, Emil), painter
of interiors, sculptor, still-life painter,
portrait painter, * 31.5.1871 or 31.8.1871
Borgerhout, † 1952 – B 🕮 DPB II;
Pavière III.2; ThB XXXIV; Vollmer V.

Vlooswyck, *Jan Gysberts,* painter,
* 1610(?), l. 1652 – NL
🕮 ThB XXXIV.

Vloot, *Adrianus Hubertus van der,* painter,
* 5.8.1912 Haarlem (Noord-Holland)
– NL 🕮 Scheen II.

Vlosniczer → **Flosniczer**

Vlothuizen, *Jan Laurens,* painter, blazoner,
* 9.1.1862 Kampen (Overijssel),
† 3.9.1923 Den Haag (Zuid-Holland)
– NL 🕮 Scheen II.

Vlßner, *Jakob* → **Elsner,** *Jakob*

Vlucht, *Maximilian van der,*
tapestry craftsman, f. 1640 – NL
🕮 ThB XXXIV.

Vlueten, *Michiel van,* painter, f. 1488
– B, NL 🕮 ThB XXXIV.

Vlueton, *Guillaume* → **Vluten,** *Guillaume*

Vlugt, *Jean van der* → **Vlugt,** *Jean
Harold van der*

Vlugt, *Jean Harold van der,* painter,
master draughtsman, * 3.7.1920 Paris,
† 30.12.1947 – NL 🕮 Scheen II.

Vlugt, *L. C. van der,* architect,
* 13.4.1894 Rotterdam, † 1936
Rotterdam – NL 🕮 ELU IV;
ThB XXXIV; Vollmer V.

Vluten, *Guillaume,* sculptor, f. about 1435,
† before 1445 or before 2.12.1450 –
F, NL 🕮 Beaulieu/Beyer; DA XXXII;
ThB XXXIV.

Vlyndt, *Heinrich* → **Vlint,** *Heinrich*

Vlyndt, *Paul* (2) → **Flindt,** *Paul* (1567)

Vmbreuill, *William* → **Humberville,** *William*

Vmeer, *Jan* → **Vermeer,** *Jan* (1600)

Vnfr' the Mason → **Humfrey the Mason**

Vnodčenko, *Jurij Fedorovič,* painter,
* 8.10.1927 Karabanovo (Odessa) – RUS
🕮 ChudSSSR II.

Vnukov, *Akim Terent'evič* → **Vnukov,** *Ekim Terent'evič*

Vnukov, *Ekim Terent'evič* (Wnukoff,
Jekim), copper engraver, * 1723, l. 1754
– RUS 🕮 ChudSSSR II; ThB XXXVI.

Vnukov, *Filipp Terent'evič,* copper
engraver, f. 1754, † 1765 – RUS
🕮 ChudSSSR II.

Vnukov, *Jakim Terent'evič* → **Vnukov,** *Ekim Terent'evič*

Vnukov, *Semen,* copper engraver, f. 1777
– RUS 🕮 ChudSSSR II.

Vò, *Enrico,* mosaicist, f. 1601 – I
🕮 ThB XXXIV.

Vobecký, *František,* painter, * 9.11.1902
Trhový Štěpánov – CZ 🕮 Toman II.

Vobere, *Simon de* → **Wobreck,** *Simon de*

Vobere, *Simone,* painter, f. 1581 – I
🕮 ThB XXXIV.

Vobich, *Bernhardt* → **Bobić,** *Bernardo*

Vobis, *Louis,* painter, f. 1416, l. 1426 – F
🕮 Audin/Vial II; ThB XXXIV.

Vobišová-Žáková, *Karla,* sculptor,
* 21.1.1887 Kunžak (Jindřichův Hradec),
l. before 1961 – CZ 🕮 Toman II;
Vollmer V.

Vobořil, *Karel,* painter, sculptor,
* 13.11.1893 Vodslivy, l. 1941 – CZ
🕮 Toman II.

Voborník, *Vendeli* (Toman II) →
Wobornik, *Wendelin David*

Vobornik, *Wendelin David* → **Wobornik,** *Wendelin David*

Voborský, *František V.,* painter,
* 19.12.1906 Hroby – CZ 🕮 Toman II.

Voborský, *Václav,* painter, * 1874 Prag-
Karlín – CZ 🕮 Toman II.

Vobre, *V.,* painter, f. 1757 – D
🕮 ThB XXXIV.

Vobruba, *Hansi,* glass artist, designer,
sculptor, * 5.9.1968 Tábor – CZ, S
🕮 WWCGA.

Vobruba, *Milan,* glass artist, designer,
painter, sculptor, * 25.9.1934 Třemošnice
– CZ, S 🕮 WWCGA.

Vocásek, *Jan Antonín* (Toman II) →
Woczasek, *Johann Anton*

Vocásek, *Johann Anton* → **Woczasek,** *Johann Anton*

Vocedan, *Jean,* goldsmith, f. 1581, † 1593 – F ▭ Audin/Vial II.

Vocelka, *Ludvík,* sculptor, * 23.6.1882 Královské Vinohrady, l. 1919 – CZ ▭ Toman II.

Vocelovský, *Václav,* painter, master draughtsman, f. 1610 – CZ ▭ Toman II.

Voch, *Lukas,* scribe, illustrator, * 1728, † before 16.9.1783 Augsburg – D ▭ ThB XXXIV.

Vochas → **Vukas**

Vochher, *Heinrich* → **Vogtherr,** *Heinrich* (1490)

Vochina, *Pelageja Petrovna* → **Couriard,** *Pelageja Petrovna*

Vochoč, *Jan,* painter, * 23.3.1865 Hrdlořezy, † 20.3.1920 Prag – CZ ▭ Toman II.

Vochter, *Heinrich* → **Vogtherr,** *Heinrich* (1490)

Voci, *Luigi le* (DEB XI) → **LeVoci,** *Luigi*

Vock, *Clement,* architect, f. 1578 – D ▭ ThB XXXIV.

Vock, *Jacob,* illuminator, f. 1556 – D ▭ Zülch.

Vocke, *Alfred,* sculptor, medalist, designer, * 24.4.1886 Breslau, l. before 1961 – D ▭ ThB XXXIV; Vollmer V.

Vocke, *Carolus* (Mülfarth) → **Vocke,** *Karl*

Vocke, *Karl* (Vocke, Carolus), painter, graphic artist, * 23.6.1899 Heilbronn, † 11.1.1979 Mannheim – D ▭ Mülfarth; ThB XXXIV; Vollmer V.

Vockenberger, *Franz,* clockmaker, * 5.5.1765 Kleinhöpfling – A ▭ ThB XXXIV.

Vockeradt, *Caspar Hermann,* landscape painter, portrait painter, * 28.3.1852 Lippstadt (Westfalen) – D ▭ ThB XXXIV.

Vockerodt, *G.* → **Vockerot,** *Vitus Jeremias*

Vockerot, *Vitus Jeremias,* copper engraver, lithographer, * 1771 Augsburg – D ▭ ThB XXXIV.

Vockhetz, *J. G.,* painter, f. 1701 – D ▭ ThB XXXIV.

Vockner, *Horst,* painter, graphic artist, sculptor, * 10.9.1938 Saalfelden – A ▭ Fuchs Maler 20.Jh. IV.

Vocktherrr, *Heinrich* → **Vogtherr,** *Heinrich* (1490)

Vod, *André* → **Veau,** *André*

Vodák, *Václav,* painter, * 16.8.1914 Plzeň – CZ ▭ Toman II.

Vodák, *Vláďa,* painter, master draughtsman, * 25.1.1902 Volyně – CZ ▭ Toman II.

Vodáková, *Sylvie,* graphic artist, illustrator, * 31.7.1926 Martin – CZ, SK ▭ ArchAKL.

Vodder, *Nils,* cabinetmaker, * 10.11.1892, l. 1955 – DK ▭ DKL II.

Voddigel, *Jan Simon,* painter, master draughtsman, * 23.11.1820 Amsterdam (Noord-Holland), † 2.3.1862 Amsterdam (Noord-Holland) – NL ▭ Scheen II.

Vodeau (Vodo, Tovij), portrait miniaturist, f. 1807, l. 1820 – RUS ▭ ChudSSSR II; ThB XXXIV.

Vodeckij (ChudSSSR II) → **Vodec'kyj**

Vodec'kyj (Vodeckij), steel engraver, f. 1850, l. 1855 – UA, RUS ▭ ChudSSSR II.

Voderf → **Vodert**

Vodert, copper engraver, f. 1701 – F ▭ ThB XXXIV.

Vodháněl, *Antonín,* gem cutter, sculptor, * 24.5.1920 Vranové – CZ ▭ Toman II.

Vodička, *František,* fresco painter, f. 1789, l. 1801 – CZ ▭ Toman II.

Vodička, *Jiřík,* painter, f. 1500, l. 1509 – CZ ▭ Toman II.

Vodička, *Mladen,* architect, * 8.3.1926 Zagreb – HR ▭ ELU IV.

Vodicka, *Rudolf,* landscape painter, * 25.6.1879 Wien, † 20.1.1924 Wien – A ▭ Fuchs Maler 19.Jh. Erg.-Bd II.

Vodicka, *Ruth,* sculptor, * 21.11.1921 – USA ▭ EAAm III.

Vodňanský, *Jan Ezechiel,* painter, * about 1673, † 3.1758 Prag – CZ ▭ Toman II.

Vodňanský, *Jan Václav,* painter, * 10.9.1701 Prag, † 7.3.1770 – CZ ▭ Toman II.

Vodňanský, *Václav,* painter, * about 1634, † 1698 Prag – CZ ▭ Toman II.

Vodňanský, *Václav (1797),* painter, * 1797 Prag, † 24.5.1880 Prag – CZ ▭ Toman II.

Vodňaruk, *Jan,* architect, * 4.4.1885 Ošťovice – CZ ▭ Toman II.

Vodnyansky, *Erika,* landscape painter, * 12.11.1923 Wien – A ▭ Fuchs Maler 20.Jh. IV.

Vodo → **Vodeau**

Vodo, *Tovij* (ChudSSSR II) → **Vodeau**

Vodovotz, *Horacio,* painter, * 1942 Buenos Aires – RA ▭ EAAm III.

Vodrážka, *Jaroslav,* graphic artist, illustrator, designer, * 29.11.1894 Prag, † 9.5.1984 Prag – CZ, SK ▭ Toman II; Vollmer V.

Vodrážka, *Josef,* painter, f. 1851 – CZ ▭ Toman II.

Vodseďálek, *Antonín,* architect, * 2.11.1905 Vysoká (Jizera) – CZ ▭ Toman II.

Vodseďálek, *Olda,* painter, * 13.10.1910 Stanov – CZ ▭ Toman II.

Vodzickaja, *Marija Ippolitovna* (ChudSSSR II) → **Vodzyc'ka,** *Marīja Īpolytīvna*

Vodzyc'ka, *Marīja Īpolytīvna* (Vodzickaja, Marija Ippolitovna), painter, * 4.8.1878 Ob.,ezež, † 17.3.1966 L'vov – UA, PL ▭ ChudSSSR II; SChU.

Vödrös, *Mihály,* landscape painter, f. before 1856, l. 1873 – H ▭ MagyFestAdat.

Vögel, *Arthur,* painter, master draughtsman, * 11.12.1923 München – D, A ▭ Fuchs Maler 20.Jh. IV.

Vögele, *Alois,* painter, master draughtsman, * Fiß (Ober-Inntal), f. 1850, † 1862 München – D ▭ ThB XXXIV.

Vögele, *Anton* (Voegele, Antonio), sculptor, * 10.6.1860 Innsbruck, † 23.9.1924 Buenos Aires – RA, A ▭ EAAm III; ThB XXXIV.

Voegele, *Antonio* (EAAm III) → **Vögele,** *Anton*

Vögele, *Franz,* painter, f. 1896 – D ▭ Nagel.

Vögele, *Hubertus,* painter, * 1886 Düsseldorf, † 1946 Wurzen (Sachsen) – D ▭ Vollmer V.

Vögele, *Johannes,* cabinetmaker, f. 1729, l. 1751 – A ▭ ThB XXXIV.

Vögele, *Josef,* cabinetmaker, f. 1691, l. 1705 – A ▭ ThB XXXIV.

Vögele, *Mathias,* cabinetmaker, f. 1734, l. 1756 – A ▭ ThB XXXIV.

Vögele, *Wilhelm,* sculptor, * 22.3.1871 Karlsruhe – D ▭ ThB XXXIV.

Vögeler, *Johannes,* painter, f. 1701 – A ▭ ThB XXXIV.

Vögeli (1586), carpenter, f. 1586 – CH ▭ Brun III.

Vögeli, *Emma,* painter, * 10.11.1859 Ravensburg, † 23.11.1914 Zürich – CH ▭ ThB XXXIV.

Vögeli, *Gustav,* painter, * 11.8.1803 Zürich, † 29.12.1861 – CH ▭ ThB XXXIV.

Vögeli, *Hans,* building craftsman, f. 1476, l. 1522 – CH ▭ Brun III.

Vögeli, *Hans Conrad,* goldsmith, * 24.9.1671 Zürich, † 19.1.1712 – CH ▭ Brun III.

Vögeli, *Hans Kaspar,* goldsmith, * 1689 Zürich, † 23.11.1751 – CH ▭ Brun III.

Vögeli, *Johann Caspar,* architectural painter, architect, f. 1701 – CH ▭ Brun III.

Vögeli, *Johannes,* carpenter (?), * 3.5.1754, † 23.7.1784 – CH ▭ Brun III.

Vögeli, *Kaspar,* goldsmith, * 23.8.1699 Zürich, † 2.5.1786 – CH ▭ Brun III.

Vögeli, *Ludwig,* goldsmith, f. 1738, l. 1750 – CH ▭ Brun III.

Vögeli, *Peter (1497)* (Vögeli, Peter), building craftsman, f. 1497, l. 1518 – CH ▭ Brun III.

Vögeli, *Peter (1952)* (Vögeli, Peter), painter, * 17.10.1952 Aarau – CH ▭ KVS.

Vögeli, *Pips* → **Voegeli,** *Walter*

Vögeli, *Walter* (KVS) → **Voegeli,** *Walter*

Voegeli, *Walter,* metal sculptor, painter, * 18.8.1929 Winterthur – CH ▭ KVS; LZSK; Plüss/Tavel II; Vollmer VI.

Vögeli, *Wolfgang,* master mason, f. 1568, l. 1587 – CH ▭ Brun IV.

Vögelin, *Georg,* pewter caster, f. 1647, † 14.9.1675 – D ▭ ThB XXXIV.

Vögelin, *Joh. Georg,* stonemason, † 1714 – D ▭ ThB XXXIV.

Vögelin, *Johann (1701),* architectural painter, * Zürich, f. 1701 – D, CH ▭ ThB XXXIV.

Vögemann, *Johan Diedrich,* stonemason, f. 1712 – D ▭ Focke.

Vögemann, *Simon Diedrich,* sculptor, stonemason, f. 1738, l. 1742 – D ▭ Focke; ThB XXXIV.

Vögerl, *Martin* → **Vogerl,** *Martin*

Vögerl, *Martin,* sculptor, * about 1714, † 24.10.1770 Bruck an der Leitha – A ▭ ThB XXXIV.

Vögl → **Drechsel,** *Alexius*

Vöglein, *Ernst,* book printmaker, form cutter, * 1529 Konstanz, † 1590 Konstanz – D ▭ ThB XXXIV.

Vögler, *Johannes* → **Vögeler,** *Johannes*

Vögtli, *Julius,* decorative painter, * 29.3.1879 Hochwald (Solothurn), † 21.11.1944 Biel – CH ▭ Brun IV; ThB XXXIV.

Voegtlin, *William,* stage set designer, f. 1870 – USA ▭ Hughes.

Vögtlini, *Christian Conrad* → **Voigtlin,** *Christian Conrad*

Voegtlini, *Christian Conrad* → **Voigtlin,** *Christian Conrad*

Vögtly, *Hans,* glass painter, f. 1504 – CH ▭ Brun III.

Voejkova, *Inna Stepanovna,* graphic artist, * 12.2.1894 Temir-Chan-Schura, l. 1959 – RUS ▭ ChudSSSR II.

Völck, *Ferdinand* → **Völk,** *Ferdinand*

Völck, *Karol* (ArchAKL) → **Völk,** *Carl*

Völckel, *Martin,* architect, f. 1469, † about 1481 – A ▭ ThB XXXIV.

Völcker, *Albert,* portrait painter, animal painter, * before 1840, l. 1846 – D ▭ ThB XXXIV.

Völcker, *Friedrich Wilhelm,* flower painter, porcelain painter, * 1799 Berlin, † 17.2.1870 Thorn – D, PL ᴄᴏ ThB XXXIV.

Völcker, *Gottfried Wilhelm* (Volcker, Gottfried Wilhelm), painter, * 23.3.1775 Berlin, † 1.11.1849 Berlin – D ᴄᴏ Pavière II; ThB XXXIV.

Völcker, *Hans (1608),* bookbinder, † 13.9.1608 – D ᴄᴏ ThB XXXIV.

Völcker, *Hans (1865),* landscape painter, watercolourist, fresco painter, marine painter, still-life painter, portrait painter, * 21.10.1865 Pyritz, † 16.1.1944 Wiesbaden – D ᴄᴏ Münchner Maler IV; Ries; ThB XXXIV; Vollmer V.

Völcker, *Hans Michel,* smith, f. about 1657 – D ᴄᴏ ThB XXXIV.

Völcker, *Kaspar,* architect, f. 1695, l. 1711 – D ᴄᴏ ThB XXXIV.

Völcker, *Otto,* architect, master draughtsman, * 1888 Kassel, † 6.12.1957 München – D ᴄᴏ Vollmer VI.

Völcker, *Otto Herm. Emil,* landscape painter, * 5.1.1810 Berlin, † 3.10.1848 Berlin – D ᴄᴏ ThB XXXIV.

Völcker, *Peter,* painter, f. 1586, l. 1602 – D ᴄᴏ ThB XXXIV.

Völcker, *Robert,* portrait painter, genre painter, * 15.2.1854 Dohna, † 20.2.1924 München – D ᴄᴏ Münchner Maler IV; Ries; ThB XXXIV.

Voelcker, *Rudolph A.,* sculptor, * 10.3.1873, l. 1940 – USA ᴄᴏ Falk.

Voelckerling, *Fred,* sculptor, * 21.8.1872 Berlin, l. before 1940 – D ᴄᴏ ThB XXXIV.

Voelckerling, *Hans Karl Alfred* → **Voelckerling,** *Fred*

Völckern, *Kaspar* → **Völcker,** *Kaspar*

Völckner, *Joh. Gottfr.,* goldsmith, f. 1743, l. 1801 – D ᴄᴏ ThB XXXIV.

Voeler, *Valdemar,* architect, * 16.11.1901 Århus, † 2.12.1932 Kopenhagen – DK ᴄᴏ ThB XXXIV.

Voelfdo, *Conrad* → **Wolf,** *Conrad* (1426)

Völgyi, *Dezső,* painter, graphic artist, * 1926 Nagyatád – H ᴄᴏ MagyFestAdat.

Völk, *August,* flower painter, f. 1848, l. 1851 – A ᴄᴏ Fuchs Maler 19.Jh. IV; ThB XXXIV.

Völk, *Carl* (Völck, Karol), portrait painter, * Würzburg(?), f. 1807, l. 1857 – D, SK, H ᴄᴏ ArchAKL.

Voelk, *Ferdinand* (Schidlof Frankreich) → **Völk,** *Ferdinand*

Völk, *Ferdinand,* portrait painter, pastellist, miniature painter, * 1772 Würzburg, † 27.12.1829 Ratibor – D, PL ᴄᴏ Schidlof Frankreich; ThB XXXIV.

Völk, *Hans Jörg,* painter, f. 1733 – D ᴄᴏ ThB XXXIV.

Völk, *Johann Georg Bartholomäus,* portrait painter, history painter, landscape painter, * 10.3.1747 Ochsenfurt, † 1815 Würzburg – D ᴄᴏ ThB XXXIV.

Völk, *Karol* → **Völk,** *Carl*

Völkel, *Alwin,* sculptor, * 25.11.1880, l. before 1940 – D ᴄᴏ ThB XXXIV.

Völkel, *Conrad,* pastellist, graphic artist, * 25.11.1897 Nürnberg, l. before 1961 – D ᴄᴏ Vollmer V.

Völkel, *Friedrich* → **Völkel,** *Fritz*

Völkel, *Fritz,* still-life painter, genre painter, * 10.9.1899 Wien, † 19.12.1970 Wien – A ᴄᴏ Fuchs Geb. Jgg. II.

Völkel, *Heinz,* graphic artist, * 31.10.1912 Leipzig – D ᴄᴏ Vollmer V.

Völkel, *Josef* (Völkel, József), figure painter, graphic artist, landscape painter, * 23.6.1882 Preßburg or Pozsony, l. before 1961 – H, SK ᴄᴏ MagyFestAdat; ThB XXXIV; Vollmer V.

Völkel, *József* (MagyFestAdat) → **Völkel,** *Josef*

Völkel, *Max* → **Voelkel,** *Max*

Voelkel, *Max,* porcelain painter, f. 1889 – D ᴄᴏ Neuwirth II.

Völkel, *Oswald,* painter, * 6.1.1873 Schlegel (Schlesien) – D ᴄᴏ ThB XXXIV.

Völkel, *Reinhold (1834),* sculptor, veduta painter, * 15.8.1834 Neurode (Schlesien), l. 1898 – A ᴄᴏ Fuchs Maler 19.Jh. IV; ThB XXXIV.

Völkel, *Reinhold (1873),* veduta painter, portrait painter, * 26.5.1873 Wien, † 5.5.1938 Wien – A ᴄᴏ Fuchs Maler 19.Jh. Erg.-Bd II.

Völker, *August,* painter, etcher, woodcutter, * 22.11.1876 Löberschütz, l. before 1913 – D ᴄᴏ Ries; ThB XXXIV.

Völker, *Curt* (Ries) → **Völker,** *Kurt*

Völker, *Hans,* graphic artist, landscape painter, stage set designer, caricaturist, * 24.9.1889 Hannover, † 18.2.1960 Hannover – D ᴄᴏ Flemig; Vollmer VI.

Völker, *Jakob,* goldsmith, f. 1833 – D ᴄᴏ ThB XXXIV.

Völker, *Johann Wilhelm* → **Völker,** *Wilhelm*

Völker, *Karl,* painter, graphic artist, architect, stage set designer, designer, * 17.10.1889 Halle-Giebichenstein, † 28.12.1962 Weimar – D ᴄᴏ ELU IV; Vollmer V.

Völker, *Kurt* (Völker, Curt), landscape painter, watercolourist, * 1891 Halle (Saale), l. before 1961 – D ᴄᴏ Ries; Vollmer V.

Völker, *Wilhelm,* painter, caricaturist, etcher, * 1812 Wertheim, † 18.12.1873 St. Gallen – CH ᴄᴏ Flemig; Ries; ThB XXXIV.

Völker, *Wilhelm Johann* → **Völker,** *Wilhelm*

Völkerling, *Gustav,* painter, photographer, * about 1805, l. 1848 – D ᴄᴏ ThB XXXIV.

Völkerling, *Hermann,* painter, * 1.8.1875 Breslau, † 7.1924 Eglfing – D ᴄᴏ ThB XXXIV.

Völkers, *Hermann,* landscape painter, f. about 1870, l. 1880 – D ᴄᴏ ThB XXXIV.

Völkert, *Daniel* → **Volkert,** *Daniel*

Völki, *Heinz,* sculptor, * 21.8.1954 Romanshorn – CH ᴄᴏ KVS.

Völki, *Joh. Kaspar Lebrecht* → **Völki,** *Lebrecht*

Völki, *Johann Kaspar Lebrecht* (Brun IV) → **Völki,** *Lebrecht*

Völki, *Lebrecht* (Völki, Johann Kaspar Lebrecht), architect, * 13.8.1879 Baden (Aargau), l. after 1907 – CH ᴄᴏ Brun IV; ThB XXXIV.

Völkl, *Franz,* painter, * 20.4.1848, † 1.4.1886 München – D ᴄᴏ ThB XXXIV.

Völkl, *Gernot,* architect, * 22.1.1931 Knittelfeld – A ᴄᴏ List.

Voelkle, *W.,* painter, f. about 1870 – CDN ᴄᴏ Harper.

Völksmayer, painter, f. about 1700 – CH ᴄᴏ Brun III.

Völlenklee, *Hubert,* painter, graphic artist, f. about 1985 – A ᴄᴏ Fuchs Maler 20.Jh. IV.

Völlinger, *Joseph,* portrait painter, history painter, lithographer, * 1790, † 6.5.1846 München – D ᴄᴏ Münchner Maler IV; ThB XXXIV.

Völlinger, *Leopold,* painter, graphic artist, * 13.4.1818 München, † 15.1.1844 München – D ᴄᴏ Münchner Maler IV.

Völlmer, *Frans,* master draughtsman, fresco painter, glass artist, * 26.2.1913 Den Haag (Zuid-Holland), † 24.2.1961 Wassenaar (Zuid-Holland) – NL ᴄᴏ Scheen II.

Voellmy, *Fritz,* landscape painter, etcher, * 20.3.1863 Basel, † 9.3.1939 Basel – D, CH ᴄᴏ Brun IV; Münchner Maler IV; Plüss/Tavel II; ThB XXXIV.

Voellmy, *Ildikó* → **Csapó,** *Ildikó*

Voellmy, *Rudolf,* painter, * 29.10.1915 Basel – CH ᴄᴏ KVS.

Voellner-Gallus, *Lieselotte,* sculptor, * 16.4.1919 Berlin – D ᴄᴏ Wolff-Thomsen.

Völmin, *Heinrich,* architect(?), f. 1357 – CH ᴄᴏ Brun IV.

Völser, *Johann Anton,* portrait miniaturist, history painter, * 23.12.1789 Bozen, l. 1859 – I, A ᴄᴏ Fuchs Maler 19.Jh. IV; ThB XXXIV.

Völter, *Frieda* → **Redmond,** *Frieda*

Voeltzke, *Joachim,* costume designer, * 8.9.1928 Berlin – D ᴄᴏ Vollmer VI.

Voena, painter, f. 1857, l. 1859 – ROU ᴄᴏ EAAm III.

Võerahansu, *Jochannes Chansovič* → **Võerahansu,** *Johannes*

Võerahansu, *Johannes* (Vyĕrachansu, Iochannes Chansovič; Vyerachansu, Jochannes Chansovič), painter, graphic artist, * 28.1.1902 Raikküla, † 16.10.1980 Tallinn – EW, RUS ᴄᴏ ChudSSSR II; KChE V.

Voeren, *Goswin van der,* sculptor, f. 1440, l. 1482 – B, NL ᴄᴏ ThB XXXIV.

Voerer, *Johannes,* bookbinder, f. 1488 – D ᴄᴏ ThB XXXIV.

Vöring, *Hans,* sculptor, f. 1602 – D ᴄᴏ ThB XXXIV.

Voerman, *Berend Thijs,* painter, sculptor, designer, * 2.9.1936 Zwolle (Overijssel) – NL ᴄᴏ Scheen II.

Voerman, *Hendrik,* paper artist, † before 1796 – NL ᴄᴏ ThB XXXIV.

Voerman, *Jan (1857),* painter, master draughtsman, * 23.1.1857 or 25.1.1857 Kampen (Overijssel), † 25.3.1941 Hattem (Gelderland) – NL ᴄᴏ Scheen II; ThB XXXIV.

Voerman, *Jan (1890)* (Voerman, Jan (junior)), watercolourist, lithographer, master draughtsman, * 23.1.1890 Hattem (Gelderland), l. before 1970 – NL ᴄᴏ Mak van Waay; Scheen II; ThB XXXIV; Vollmer V; Waller.

Voerman, *Johanna Margaretha,* watercolourist, master draughtsman, * 26.6.1906 Amsterdam (Noord-Holland) – NL ᴄᴏ Scheen II.

Voerman, *Paula,* painter, * 29.10.1903 Terneuzen (Zeeland) – NL ᴄᴏ Scheen II.

Voerman, *Willem,* master draughtsman, watercolourist, artisan, ceramist, * about 28.6.1894 Hattem (Gelderland), † 20.3.1968 Apeldoorn (Gelderland) – NL ᴄᴏ Scheen II.

Vörös, *Alice* → **Vörösné,** *Deli Alice*

Vörös, *Béla,* painter, sculptor, artisan, * 1899 Esztergom, † 1983 Frankreich – H ᴄᴏ MagyFestAdat.

Vörös, *Ernő von Bel* → **Béli Vörös,** *Ernő*

Vörös, *Ernő v. Bél* (ThB XXXIV) → **Béli Vörös,** *Ernő*

Vörös, *Erzsi* → **Seemann,** *Kálmánné*

Vörös, *Géza,* painter, graphic artist,
* 18.2.1897 Nagydobrony, † 31.10.1957
Budapest – H ⊡ MagyFestAdat;
ThB XXXIV; Vollmer V.

Vörös, *István,* master draughtsman,
* 1893, l. 1949 – H ⊡ MagyFestAdat.

Vörös, *Júlia,* painter, * 5.3.1854 Vác,
l. before 1905 – H ⊡ MagyFestAdat;
ThB XXXIV.

Vörös, *Rozália,* painter, * 1919 Budapest
– H ⊡ MagyFestAdat.

Vörös, *Slavko* → **Vereš,** *Slavko*

Vörös, *Štefan,* painter, f. 1725, l. 1760
– SK ⊡ ArchAKL.

Vörösmarty, *Magda,* graphic artist, * 1933
Mezőcsokonya – H ⊡ MagyFestAdat.

Vörösné, *Deli Alice,* artist, * 1887,
l. before 1914 – H ⊡ MagyFestAdat.

Vörös Barta, *Éva* → **Barta,** *Éva*
(1916/1984)

Voerst, *J. R. van,* painter, f. 1637 – NL
⊡ ThB XXXIV.

Voerst, *Robert van,* master draughtsman,
copper engraver, * 8.9.1597 Deventer,
† 1635 or 10.1636 or before 10.1636
London – GB, NL ⊡ ThB XXXIV;
Waller.

Vörtel, *Friedrich Wilhelm,* glass
painter, * 4.5.1793 (?) or 9.5.1793
Dresden, † 10.8.1844 Stuttgart – D
⊡ ThB XXXIV.

Vöscher, *Leopold Heinrich* (Fuchs Maler
19.Jh. IV) → **Voescher,** *Leopold
Heinrich*

Voescher, *Leopold Heinrich,* landscape
painter, etcher, * 1830 Wien,
† 1.2.1877 or 2.2.1877 Wien – A, D
⊡ Fuchs Maler 19.Jh. IV; ThB XXXIV.

Voess, *Johann,* painter, f. 1508, l. 1533
– D ⊡ Merlo; ThB XXXIV.

Vösser, *Adrianus de,* portrait painter,
* 1762, † 1837 – NL ⊡ ThB XXXIV.

Vöster, *Karl,* painter, graphic artist,
illustrator, * 1.9.1913 Göppingen – D
⊡ Vollmer VI.

Voet, *Alexander (1613)* (Voet, Alexander;
Voet, Alexander (1)), copper engraver,
* 1613 Antwerpen (?), † 1689 or
1690 Antwerpen – B, NL ⊡ Merlo;
ThB XXXIV.

Voet, *Alexander (1637)* (Voet, Alexander
(2)), copper engraver, * about
1637 Antwerpen, l. 1689 – B, NL
⊡ ThB XXXIV.

Voet, *Elias (1827),* painter, * 5.11.1827
Haarlem (Noord-Holland), † 21.9.1905
Overveen (Noord-Holland) – NL
⊡ Scheen II; ThB XXXIV.

Voet, *Elias (1868),* sculptor, goldsmith,
minter, woodcutter, copper engraver,
* 8.6.1868 Haarlem (Noord-Holland),
† 28.7.1940 Bloemendaal (Noord-
Holland) – NL ⊡ Scheen II;
ThB XXXIV; Waller.

Voet, *Ferdinand* (Voet, Jakob Ferdinand;
Voet, Ferdinando; Voet, Jacob-Ferdinand),
painter, etcher (?), * before 14.3.1639
Antwerpen, † 1700 (?) Paris (?) –
B, F, I ⊡ DPB II; PittItalSeic;
Schede Vesme III; ThB XXXIV.

Voet, *Ferdinando* (Schede Vesme III) →
Voet, *Ferdinand*

Voet, *Jacob-Ferdinand* (DPB II) → **Voet,**
Ferdinand

Voet, *Jacomo Ferdinando* → **Voet,**
Ferdinand

Voet, *Jakob Ferdinand* (PittItalSeic) →
Voet, *Ferdinand*

Voet, *Jan,* tapestry craftsman, f. 1613 – B,
NL ⊡ ThB XXXIV.

Voet, *Karel Borchaert* (Voet, Karl
Borchaert), fruit painter, still-life painter,
flower painter, * 1670 Zwolle, † before
18.6.1743 or 1743 – NL ⊡ Bernt III;
Pavière I; ThB XXXIV.

Voet, *Karl Borchaert* (Pavière I) → **Voet,**
Karel Borchaert

Voet, *Matthys,* painter, f. 1617, l. 1618
– B, NL ⊡ DPB II; ThB XXXIV.

Voet, *Peter,* cannon founder, f. 1522 – D
⊡ Rump.

Voet, *Wilfred* → **Voet,** *Willem Frederik*

Voet, *Willem Frederik,* painter, * 9.4.1935
Zeist (Utrecht) – NL ⊡ Scheen II.

Voeten, *Emile* (Vollmer V) → **Voeten,**
Emilius Petrus Marinus

Voeten, *Emile P. M.* (Mak van Waay) →
Voeten, *Emilius Petrus Marinus*

Voeten, *Emilius* → **Voeten,** *Emilius Petrus
Marinus*

Voeten, *Emilius Petrus Marinus* (Voeten,
Emile P. M.; Voeten, Emile), figure
painter, sculptor, animal painter,
* 14.6.1899 Rotterdam (Zuid-Holland),
† 21.7.1961 Rotterdam (Zuid-Holland)
– NL ⊡ Mak van Waay; Scheen II;
Vollmer V.

Voets, *Charles Louis,* watercolourist,
lithographer, * 1876 Brüssel – B
⊡ DPB II.

Voets, *Cornelis,* woodcutter, * 2.11.1868
Schijndel (Noord-Brabant), l. about
12.10.1936 – NL ⊡ Scheen II.

Voets, *Johannes,* painter, master
draughtsman, * 27.3.1870 Veghel (Noord-
Brabant), l. 6.1.1932 – NL ⊡ Scheen II.

Voetschen, *David,* bell founder, f. 1572
– D ⊡ ThB XXXIV.

Vötterer, *Hans Ludwig* → **Federer,** *Hans
Ludwig*

Vötterer, *Hieronymus* → **Federer,**
Hieronymus

Vötterer, *Johann Michael* → **Federer,**
Johann Michael (1700)

Vötterer, *Jonas* → **Federer,** *Jonas*

Vötterl, *Johannes* → **Vetterle,** *Johannes*

Vötterlechner, *Ferdinand,* bell founder,
f. 1736, † 1762 Krems – A
⊡ ThB XXXIV.

Vogado, *António,* painter, f. 1631, l. 1658
– P ⊡ Pamplona V.

Vogado, *Diogo,* painter, f. 1616, † 1652
– P ⊡ Pamplona V.

Vogado, *Luís,* painter, f. 1621 – P
⊡ Pamplona V.

Vogd-Giebeler, *Gertrud,* sculptor, * 1927
Siegen – D ⊡ KüNRW I.

Vogdes, *Berent Clages,* cabinetmaker,
f. 1690 – D ⊡ ThB XXXIV.

Voge, *Francisco Alejandro,* sculptor,
* about 1731 Tarragona, l. 1758 – E
⊡ ThB XXXIV.

Voge, *Giovanni de,* painter, f. 1705,
l. 1711 – I ⊡ Schede Vesme IV.

Vogedes, *Clara* (KüNRW V) → **Vogedes,**
Klara

Vogedes, *Klara* (Vogedes, Clara), painter,
graphic artist, batik artist, * 2.5.1892
Krefeld, † 20.3.1983 Heilbronn – D
⊡ KüNRW V; Steinmann.

Vogel (Stukkatoren-Familie) (ThB XXXIV)
→ **Vogel,** *Heinrich* (1687)

Vogel (Stukkatoren-Familie) (ThB XXXIV)
→ **Vogel,** *Johann Caspar*

Vogel (Stukkatoren-Familie) (ThB XXXIV)
→ **Vogel,** *Johann Jakob* (1686)

Vogel (1481), potter, f. 1481 – D
⊡ ThB XXXIV.

Vogel (1743), painter, * Riedlingen
(Württemberg) (?), † 1743 – D
⊡ ThB XXXIV.

Vogel (1801), bookbinder, f. 1801 – F, D
⊡ ThB XXXIV.

Vogel (1909), illustrator, f. before 1909
– D ⊡ Ries.

Vogel, *Abraham,* goldsmith, * Augsburg,
f. 1654, † 1673 – D ⊡ Seling III.

Vogel, *Adam,* ornamental sculptor,
* 1748 Wien, † 30.4.1805 Wien – A
⊡ ThB XXXIV.

Vogel, *Adolf,* painter, * 1895 Ebern
(Unter-Franken), l. before 1961 – D
⊡ Vollmer V.

Vogel, *Adolphe,* painter, * Ribeauville,
f. before 1879, l. 1884 – F
⊡ Bauer/Carpentier VI.

Vogel, *Albert (1814),* woodcutter,
* 11.2.1814 Berlin, † 16.4.1886 Berlin
– D ⊡ ThB XXXIV.

Vogel, *Albert (1861),* lithographer,
woodcutter, f. 1861, l. 1864 – S
⊡ SvKL V.

Vogel, *Albrecht,* painter, graphic artist,
* 1946 – D ⊡ Nagel.

Vogel, *Alois,* painter, master draughtsman,
† 1790 Geisenfeld – D ⊡ ThB XXXIV.

Vogel, *Andre* → **Vogel,** *Andreas* (1588)

Vogel, *Andreas (1588),* architectural
painter, master draughtsman,
* about 1588, l. 24.11.1638 – D
⊡ ThB XXXIV.

Vogel, *Andreas (1661),* woodcarving
painter or gilder, f. 1661 – D
⊡ ThB XXXIV.

Vogel, *Anton (1754),* sculptor, stucco
worker, f. 1754 – D ⊡ ThB XXXIV.

Vogel, *Anton (1864),* ivory turner, ivory
carver, f. before 1864, l. 1871 – A
⊡ ThB XXXIV.

Vogel, *Anton Josef,* porcelain painter,
* 1859, † 1935 – S ⊡ SvKL V.

Vogel, *Anton (?),* painter, * Obernberg
(Inn), f. 1724 – D ⊡ ThB XXXIV.

Vogel, *Asmus Nic. H.* → **Vogel,** *Hermann*
(1856)

Vogel, *August,* sculptor, medalist, f. 1887,
† 10.11.1932 Berlin – D ⊡ Rump;
ThB XXXIV.

Vogel, *Augustin,* painter, * Salzburg (?),
f. 1600, † 1616 München – D, A
⊡ ThB XXXIV.

Vogel, *Balthasar,* stonemason,
f. 24.11.1623 – D ⊡ Sitzmann.

Vogel, *Benedikt* (Schnell/Schedler) → **Vogl,**
Benedikt

Vogel, *Benedikt (1685),* mason, f. 1685,
† 18.4.1727 Haid (Wessobrunn) – D
⊡ Schnell/Schedler.

Vogel, *Benedikt (1716),* mason, f. 1716,
l. 1724 – D ⊡ Schnell/Schedler.

Vogel, *Berendt,* portrait painter, * about
1610, † after 1670 – S ⊡ SvKL V.

Vogel, *Bernhard,* painter, master
draughtsman, copper engraver,
mezzotinter, * 19.12.1683 Nürnberg,
† before 13.10.1737 Augsburg – D
⊡ ThB XXXIV.

Vogel, *Bernt* → **Vogel,** *Berendt*

Vogel, *Berthold Reinhard* → **Vogel,**
Reinhard

Vogel, *Burkhard,* painter, graphic artist,
* 1944 Laucha – D ⊡ Nagel.

Vogel, *Carl,* goldsmith, f. 1797 – D
⊡ ThB XXXIV.

Vogel, *Carl Christian* → **Vogel von
Vogelstein,** *Carl Christian*

Vogel, *Carl Friedr. Otto* → **Vogel,** *Otto*
(1816)

Vogel, *Carlos,* painter, f. 1827 – E
⊡ Cien años XI.

Vogel, *Caspar,* sculptor, marbler, f. 1704, l. about 1728 – D ☐ ThB XXXIV.

Vogel, *Christian,* goldsmith, f. 1683, l. 1697 – RUS, D ☐ ThB XXXIV.

Vogel, *Christian Andreas,* faience painter, f. 1739, † 6.11.1769 Dorotheenthal – D ☐ ThB XXXIV.

Vogel, *Christian Heinrich,* pewter caster, f. 1769, † 5.2.1822 – D ☐ ThB XXXIV.

Vogel, *Christian Leberecht,* painter, master draughtsman, * 6.4.1759 Dresden, † 11.4.1816 Dresden – D ☐ DA XXXII; ELU IV; ThB XXXIV.

Vogel, *Christoph (1613),* copper engraver, painter, f. about 1613, † 15.7.1758 Freiberg (Sachsen) – D ☐ ThB XXXIV.

Vogel, *Christoph (1634),* pewter engraver, f. 1634, l. 1647 – D ☐ ThB XXXIV.

Vogel, *Claude,* locksmith, f. 1585 – F ☐ Brune.

Vogel, *Coby* → **Vogel,** *Jacoba*

Vogel, *Coby* → **Vogel,** *Johan Nicolas*

Vogel, *Cornelia,* painter, master draughtsman, assemblage artist, * 21.11.1952 Luzern – CH ☐ KVS.

Vogel, *Cornelis Joh. de* (ThB XXXIV) → **Vogel,** *Cornelis Johannes de*

Vogel, *Cornelis Johannes de* (Vogel, Cornelis Joh. de), landscape painter, * 29.12.1824 Dordrecht (Zuid-Holland), † about 9.5.1879 Dordrecht (Zuid-Holland) – NL ☐ Scheen II; ThB XXXIV.

Vogel, *Daniel,* scribe, smith, * 4.1604 Bockwa (Zwickau), † 7.6.1682 Zwickau – D ☐ ThB XXXIV.

Vogel, *Daniel (2)* → **Fogler,** *Daniel*

Vogel, *David,* architect, * before 12.2.1744 or 6.12.1744 Zürich, † 1808 or before 10.12.1808 Zürich – CH ☐ DA XXXII; ThB XXXIV.

Vogel, *Donald S.,* etcher, painter, * 20.10.1917 Milwaukee (Wisconsin) – USA ☐ Falk.

Vogel, *E. E.,* porcelain painter, ceramist, f. about 1910 – D ☐ Neuwirth II.

Vogel, *Elias Wilhelm,* copper engraver, † before 27.9.1760 Augsburg – D ☐ ThB XXXIV.

Vogel, *Elisabeth* (Vogel, Marie Elisabeth Louise), portrait painter, * Hamburg, f. 1793, l. 1804 – D ☐ Rump; ThB XXXIV.

Vogel, *Emil,* artist, f. 1858, l. 1880 – USA ☐ Groce/Wallace.

Vogel, *Emmerich,* painter, * 22.6.1907 Budapest – H, A ☐ Fuchs Maler 20.Jh. IV.

Vogel, *Ernst,* painter, graphic artist, * 1894 Halberstadt, l. before 1962 – D ☐ Vollmer VI.

Vogel, *Ernst Heinrich,* porcelain painter, * about 1729 Cohren (Nossen), l. 18.8.1747 – D ☐ Rückert.

Vogel, *F. Rudolf,* architect, * 11.2.1849 Gießen, † 27.3.1926 Hannover – D ☐ ThB XXXIV.

Vogel, *Ferdinand (1901),* goldsmith, silversmith, f. 1901 – A ☐ Neuwirth Lex. II.

Vogel, *Franz* → **Vogl,** *Franz*

Vogel, *Franz (1754),* sculptor, * 1754, † 6.4.1836 Wien – A ☐ ThB XXXIV.

Vogel, *Franz Anton (1601),* painter, * Mehrerau, f. 1601 – D ☐ ThB XXXIV.

Vogel, *Franz Anton (1720),* stucco worker, marbler, * 5.12.1720 Wessobrunn, † 18.6.1777 Freiburg im Breisgau – D ☐ Schnell/Schedler; ThB XXXIV.

Vogel, *Franz Joseph,* plasterer, mason, architect, stucco worker, * before 27.3.1684 Wettenhausen, † 1756 Freiburg im Breisgau – D ☐ Schnell/Schedler; ThB XXXIV.

Vogel, *Franz Xaver,* stucco worker, f. 1783 – D ☐ Schnell/Schedler.

Vogel, *Friederike,* flower painter, * 21.9.1850 Leipzig, l. after 1912 – D ☐ Ries; ThB XXXIV.

Vogel, *Friedrich (1829),* copper engraver, * 1829 Ansbach, † 1895 München – D ☐ ThB XXXIV.

Vogel, *Friedrich (1903),* painter, master draughtsman, * 1903 Pforzheim – D ☐ Nagel.

Vogel, *Friedrich Carl,* lithographer, * Frankfurt (Main), † 1865 Venedig – D ☐ ThB XXXIV.

Vogel, *Friedrich Joh.,* painter, graphic artist, * 1.2.1880 Großenhain, l. before 1961 – D ☐ Vollmer V.

Vogel, *Friedrich Wilhelm,* bookbinder, * 7.5.1816 Kapellendorf (Weimar), † 19.8.1883 Leipzig – D ☐ ThB XXXIV.

Vogel, *Frits,* painter, architect, monumental artist, * 19.8.1931 Vlaardingen (Zuid-Holland) – NL ☐ Scheen II.

Vogel, *Gabriele,* goldsmith, * 1947 – D ☐ Nagel.

Vogel, *Georg (1682),* plasterer, * Wessobrunn, f. 1682, † 22.11.1701 Wettenhausen – D ☐ Schnell/Schedler.

Vogel, *Georg (1695)* (Vogel, Georg (1687)), stucco worker, * before 12.4.1687 Gaispoint (Wessobrunn), † 27.1.1759 Gaispoint (Wessobrunn) – D ☐ Schnell/Schedler.

Vogel, *Georg (1767),* master draughtsman, copper engraver, * 1767 Nürnberg, † about 1810 – D ☐ ThB XXXIV.

Vogel, *Georg (1838),* history painter, f. 1835, l. 1838 – A ☐ Fuchs Maler 19.Jh. IV; ThB XXXIV.

Vogel, *Georg Friedrich,* copper engraver, * Nürnberg-Wöhrd, f. 1814, l. about 1818 – D ☐ ThB XXXIV.

Vogel, *Georg Ludwig* (DA XXXII) → **Vogel,** *Ludwig (1788)*

Vogel, *Georges,* painter, f. after 1900 (?), l. before 1991 – F ☐ Bauer/Carpentier VI.

Vogel, *Gergely,* portrait painter, fresco painter, * 2.1717 Vác, † 21.4.1782 Ofen – H ☐ ThB XXXIV.

Vogel, *Gottfried (1617)* (Vogel, Gottfried (der Ältere)), goldsmith, f. 1617, l. 1646 – PL ☐ ThB XXXIV.

Vogel, *Gotthard,* stucco worker, * before 30.10.1712, † 24.12.1777 Gaispoint (Wessobrunn) – D ☐ Schnell/Schedler.

Vogel, *Gregor* → **Vogel,** *Gergely*

Vogel, *Gudrun,* ceramist, * 16.6.1959 Mainz – D ☐ WWCCA.

Vogel, *Gunther,* illustrator, type designer, * 8.8.1929 Karlsruhe – D ☐ Mülfarth; Vollmer V.

Vogel, *H. (1385/1396),* painter, f. about 1385 – D ☐ ThB XXXIV.

Vogel, *H. (1877),* illustrator, f. before 1877 – D ☐ Ries.

Vogel, *Hannes,* painter, * 31.5.1938 Chur – CH, F ☐ Bauer/Carpentier VI; KVS; Plüss/Tavel II.

Vogel, *Hans (1511),* cabinetmaker, f. 1511 – CH ☐ Brun IV.

Vogel, *Hans (1513),* carpenter, f. 1513, l. 1519 – D ☐ Sitzmann.

Vogel, *Hans (1516),* sculptor, f. 1516, l. 1517 – D ☐ ThB XXXIV.

Vogel, *Hans (1562),* goldsmith, f. 1562, † 1587 – CH ☐ Brun III.

Vogel, *Hans (1591),* sculptor, f. 1591 – D ☐ ThB XXXIV.

Vogel, *Hans (1885),* painter, etcher, lithographer, artisan, * 21.1.1885 Hamburg, l. after 1909 – D ☐ Rump; ThB XXXIV.

Vogel, *Hans (1937),* stone sculptor, * 1937 Recklinghausen – D ☐ KüNRW IV.

Vogel, *Hans Bernhart* → **Vogl,** *Hans Bernhart*

Vogel, *Hans Diebolt,* goldsmith, f. 1605 – F ☐ ThB XXXIV.

Vogel, *Hans Jakob* → **Vogel,** *Johann Jakob (1686)*

Vogel, *Hans Konr.,* sculptor, wood carver (?), * 29.6.1722, † 4.9.1775 – CH ☐ Brun III.

Vogel, *Hans Michael* → **Vogel,** *Johann Michael*

Vogel, *Hansjörg,* painter, graphic artist, * 8.9.1918 Wien – A ☐ Fuchs Maler 20.Jh. IV.

Vogel, *Heinrich (1687)* (Vogel, Heinrich; Vogel, Heinrich Sigismund), stucco worker, * about 1687 or before 30.8.1696 Bamberg, † 20.3.1759 Bamberg – D ☐ Schnell/Schedler; Sitzmann; ThB XXXIV.

Vogel, *Heinrich (1870),* maker of silverwork, jeweller, f. 1870, l. 1889 – A ☐ Neuwirth Lex. II.

Vogel, *Heinrich Sigismund* (Schnell/Schedler) → **Vogel,** *Heinrich (1687)*

Vogel, *Heinrich Wilh. Ed.,* painter, * 31.5.1818 Hildburghausen, † 8.1.1904 Hildburghausen – D ☐ ThB XXXIV.

Vogel, *Hellmuth,* woodcutter, * 1890 Auerbach (Vogtland), l. before 1961 – D ☐ Vollmer V.

Vogel, *Helmut,* caricaturist, cartoonist, animater, * 1944 Salzburg – A ☐ Flemig.

Vogel, *Hermann (1492),* bell founder, f. 1492, l. 1533 – D ☐ ThB XXXIV.

Vogel, *Hermann (1594),* goldsmith, f. 19.7.1594, † 1606 – D ☐ Zülch.

Vogel, *Hermann (1854)* (Vogel-Plauen, Hermann), illustrator, painter, * 16.10.1854 Plauen (Vogtland), † 22.2.1921 Krebes (Vogtland) – D ☐ Flemig; Ries; ThB XXXIV.

Vogel, *Hermann (1856),* painter, illustrator, * 1856 Flensburg, † 14.10.1918 (?) Paris – F, D ☐ Feddersen; ThB XXXIV.

Vogel, *Hermann (1858),* painter, gilder, * 10.4.1858 Görlitz, † 18.5.1936 Görlitz – D ☐ ThB XXXIV.

Vogel, *Hermanna Wilhelmina Sneyders de,* goldsmith, * 8.3.1941 Utrecht (Utrecht) – NL ☐ Scheen II.

Vogel, *Hermannus de,* architect, f. 1678, l. 1684 – D ☐ Focke.

Vogel, *Hermian Sneyders de* → **Vogel,** *Hermanna Wilhelmina Sneyders de*

Vogel, *Hugo,* painter, * 15.2.1855 Magdeburg, † 26.9.1934 Berlin – D ☐ Jansa; Rump; ThB XXXIV.

Vogel, *Hugo Pieter,* architect, master draughtsman, * 27.11.1833 Hooge Zwaluwe (Noord-Brabant), † 5.1.1886 Den Haag (Zuid-Holland) – NL ☐ Scheen II.

Vogel, *Ilona,* painter, * 1864 Pest, l. before 1896 – H ☐ MagyFestAdat.

Vogel, *Jacob,* goldsmith, f. 1578 – D ☐ Zülch.

Vogel, *Jacoba* (Scheen II) → **Vogel,** *Johan Nicolas*

Vogel, *Jacoba,* painter, master draughtsman, artisan, * 29.6.1923 – NL ▭ Scheen II.

Vogel, *Jakob (1644),* mason, * before 24.7.1644, † before 1.2.1717 – D ▭ Schnell/Schedler.

Vogel, *Jakob (1659),* goldsmith, * about 1659 Augsburg, † 1718 – D ▭ Seling III.

Vogel, *János Konrád* → **Vogl,** *János Konrád*

Vogel, *Jeremias,* goldsmith, * Augsburg, f. 1576, † 1631 – D ▭ Seling III.

Vogel, *Job de,* painter, * 28.11.1908 Sommelsdijk (Zuid-Holland) – NL ▭ Scheen II.

Vogel, *Jørgen Ernst,* goldsmith, silversmith, f. 15.11.1683, l. 1708 – DK ▭ Bøje I.

Vogel, *Joh.,* porcelain painter (?), f. 1894 – D ▭ Neuwirth II.

Vogel, *Joh. Andreas (1732),* porcelain painter, f. 1732, l. 1740 – D ▭ ThB XXXIV.

Vogel, *Joh. Andreas (1735),* stucco worker, f. 1735 – D ▭ ThB XXXIV.

Vogel, *Joh. Christian,* painter, f. 1773, l. 1782 – D ▭ ThB XXXIV.

Vogel, *Joh. Christoph,* master draughtsman, mezzotinter, f. 1738, † about 1750 – D ▭ ThB XXXIV.

Vogel, *Joh. Conrad* → **Vogl,** *Joh. Conrad*

Vogel, *Joh. Conrad,* wood sculptor, carver, instrument maker, f. 1687, l. 1713 – D ▭ ThB XXXIV.

Vogel, *Joh. Friedrich,* reproduction engraver, * 17.12.1828 Ansbach, † 13.2.1895 München – D ▭ ThB XXXIV.

Vogel, *Joh. Georg Nicol,* painter, f. 9.10.1783 – D ▭ Sitzmann.

Vogel, *Joh. Joachim,* painter, * Zittau (?), f. 1698 – PL, D ▭ ThB XXXIV.

Vogel, *Joh. Jos.* → **Vogel,** *Joseph* (1735)

Vogel, *Joh. Peter* → **Vogel,** *Peter* (1802)

Vogel, *Joh. Philipp Albert* → **Vogel,** *Albert* (1814)

Vogel, *Johan Jacob* (Zülch) → **Vogel,** *Johann Jakob* (1670)

Vogel, *Johan Lodewyk,* veduta draughtsman, watercolourist, f. 1740 – NL ▭ ThB XXXIV.

Vogel, *Johan Nicolas* (Vogel, Jacoba), lithographer, master draughtsman, * 1.6.1869 Amsterdam (Noord-Holland), l. 1917 – NL ▭ Scheen II.

Vogel, *Johann (1682),* painter, f. 1682 – D ▭ Merlo.

Vogel, *Johann (1689),* plasterer, * before 1689, † 9.12.1728 Gaispoint (Wessobrunn) – D ▭ Schnell/Schedler.

Vogel, *Johann (1700),* architect, f. about 1700 – D ▭ ThB XXXIV.

Vogel, *Johann (1709),* stucco worker, f. 1709, l. 1714 – D ▭ Schnell/Schedler.

Vogel, *Johann (1722),* stucco worker, f. 1722, l. 1759 – D ▭ Schnell/Schedler.

Vogel, *Johann (1730),* stucco worker, f. 1730, † 25.4.1732 Ettenheimmünster – D ▭ Schnell/Schedler.

Vogel, *Johann (1734),* mason, f. about 1734 – D ▭ ThB XXXIV.

Vogel, *Johann (1766),* sculptor, * 6.5.1766 Wien, † 9.3.1836 Wien – A ▭ ThB XXXIV.

Vogel, *Johann Caspar,* stucco worker, marbler, † 1727 Bamberg – D ▭ Sitzmann; ThB XXXIV.

Vogel, *Johann Christoph (1722)* (Vogel, Johann Christoph), goldsmith, f. 1722, † 1741 – PL ▭ ThB XXXIV.

Vogel, *Johann Christoph (1731),* painter, f. 1731 – D ▭ Schnell/Schedler.

Vogel, *Johann Georg,* stucco worker, * before 13.4.1687 Haid (Wessobrunn), † 17.11.1758 Haid (Wessobrunn) – D ▭ Schnell/Schedler.

Vogel, *Johann Jakob (1670)* (Vogel, Johan Jacob), copper engraver, f. 1670, l. 1790 – D ▭ ThB XXXIV; Zülch.

Vogel, *Johann Jakob (1686)* (Vogel, Johann Jakob), stucco worker, * before 1660 or 1661 Wessobrunn, † 6.5.1727 or 6.2.1727 Bamberg – D ▭ DA XXXII; Schnell/Schedler; Sitzmann; ThB XXXIV.

Vogel, *Johann Joseph* (Schnell/Schedler) → **Vogel,** *Joseph* (1735)

Vogel, *Johann Kaspar* → **Vogl,** *Johann Kaspar*

Vogel, *Johann Konrad* → **Vogl,** *János Konrád*

Vogel, *Johann Lorenz* → **Vogel,** *Lorenz* (1750)

Vogel, *Johann Michael,* stucco worker, * before 30.9.1724 (?) or 14.9.1727 (?) Gaispoint (Wessobrunn) (?), † 25.5.1751 (?) Wilhering (?) – D ▭ Schnell/Schedler.

Vogel, *Johann Nepomuk* → **Vogler,** *Johann Nepomuk*

Vogel, *Johann Paul* → **Vogl,** *Johann Paul*

Vogel, *Johanna Susanne Maria* → **Bock,** *Hansl*

Vogel, *Johannes,* bookbinder, printmaker (?), * Frankfurt (Main) (?), f. 1455, † about 1461 or after 1509 (?) – D ▭ ThB XXXIV.

Vogel, *Johannes Gijsbert* (Vogel, Johannes Gijsbertus), landscape painter, lithographer, * 25.6.1828 Hooge Zwaluwe (Noord-Brabant), † 15.5.1915 Velp (Noord-Brabant) – NL ▭ Scheen II; ThB XXXIV; Waller.

Vogel, *Johannes Gijsbertus* (Waller) → **Vogel,** *Johannes Gijsbert*

Vogel, *Josef (1864)* (Vogel, Josef), wood sculptor, * 7.3.1864 Krumbach (Bayern) – D ▭ ThB XXXIV.

Vogel, *Josef (1876),* silversmith, f. 1876, l. 1903 – A ▭ Neuwirth Lex. II.

Vogel, *Joseph (1735)* (Vogel, Johann Joseph; Vogel, Joseph), mason, * about 1735 Bamberg, † before 30.10.1785 or 30.10.1785 Bamberg – D ▭ Schnell/Schedler; Sitzmann; ThB XXXIV.

Vogel, *Joseph (1765),* ornamental painter, f. 1765, l. 1767 – I ▭ ThB XXXIV.

Vogel, *Joseph (1768),* stucco worker, f. 1768, l. 1789 – D ▭ Schnell/Schedler.

Vogel, *Joseph (1911),* fresco painter, lithographer, designer, * 22.4.1911 – USA ▭ Falk.

Vogel, *Jules* (Bauer/Carpentier VI) → **Vogel,** *Julius* (1850)

Vogel, *Julius (1850)* (Vogel, Jules), painter, illustrator, lithographer, * Straßburg, f. 1850, l. after 1859 – D ▭ Bauer/Carpentier VI; Ries; ThB XXXIV.

Vogel, *Julius (1878),* architect, painter, * 12.5.1878 Osterlinnit (Hadersleben), l. before 1961 – D ▭ Vollmer V.

Vogel, *Karel* (Toman II) → **Vogel,** *Karl*

Vogel, *Karl* (Vogel, Karel), sculptor, * 20.3.1897 Budweis or Böhmisch-Budweis, l. before 1961 – CZ, D ▭ ThB XXXIV; Toman II; Vollmer V.

Vogel, *Kaspar,* architect, f. about 1680, l. 1715 – D ▭ ThB XXXIV.

Vogel, *Katherine,* glass artist, * 11.8.1956 – USA, GB ▭ WWCGA.

Vogel, *Konrad,* architect, stonemason, f. 1501, l. 1522 – A, D ▭ ThB XXXIV.

Vogel, *Leendert de,* painter, * 23.12.1909 or 23.12.1910 Sommeldijk (Zuid-Holland) – NL ▭ Mak van Waay; Scheen II; Vollmer V.

Vogel, *Leonhard,* stucco worker, * before 5.11.1682 Haid (Wessobrunn) (?), † 28.4.1747 Haid (Wessobrunn) – D ▭ Schnell/Schedler.

Vogel, *Lorenz (1750),* stucco worker, * before 9.8.1750, † 30.4.1783 Paris (?) – F, D ▭ Schnell/Schedler.

Vogel, *Lorenz (1848)* (Vogel, Lorenz), decorative painter, portrait painter, genre painter, * 1846 or 10.8.1848 Göggingen (Baden), † 9.11.1902 München – D ▭ Mülfarth; Münchner Maler IV; ThB XXXIV.

Vogel, *Louise,* reproduction engraver, f. about 1830 – D ▭ ThB XXXIV.

Vogel, *Ludwig (1788)* (Vogel, Georg Ludwig), painter, * 10.7.1788 Zürich, † 20.8.1879 Zürich – CH ▭ DA XXXII; ThB XXXIV.

Vogel, *Ludwig (1810),* painter, * 30.10.1810 Hildburghausen, † 27.12.1870 Tambach (Coburg) – D, I ▭ ThB XXXIV.

Vogel, *Ludwig (1879)* (Vogel, Ludwig), painter, * 1879, † 1949 Frankfurt (Main) – D ▭ Vollmer V.

Vogel, *Marie Elisabeth Louise* (Rump) → **Vogel,** *Elisabeth*

Vogel, *Markus,* sculptor, * 28.7.1955 Luzern – CH ▭ KVS.

Vogel, *Martin (1539),* architect, f. 1539, l. 1544 – D ▭ ThB XXXIV.

Vogel, *Matthäus (1668),* stucco worker, * Wessobrunn, f. 1668 – D ▭ Schnell/Schedler.

Vogel, *Matthäus (1770)* (Vogel, Matthäus), sculptor, f. 1770 – A ▭ ThB XXXIV.

Vogel, *Matthes,* stonemason, stone sculptor, f. 1562, † 16.4.1597 Wertheim – D ▭ Sitzmann; ThB XXXIV.

Vogel, *Max (1854),* architect, * 1854 Zürich, l. 1877 – CH, F ▭ Delaire.

Vogel, *Max (1907),* architect (?), landscape gardener (?), illustrator, * before 1907, l. before 1914 – D ▭ Ries.

Vogel, *Melchior,* master draughtsman, copper engraver, * 22.3.1814 Zürich, † 10.6.1849 Vicenza – CH ▭ ThB XXXIV.

Vogel, *Michael (1675),* mason, f. 1675, l. 1705 – D ▭ Schnell/Schedler.

Vogel, *Michael (1705),* stucco worker, * Forst-Gmain, f. 23.2.1705 – D ▭ Schnell/Schedler.

Vogel, *Michael (1751)* (Vogel, Michael), stucco worker, f. 1751 – D ▭ Schnell/Schedler; ThB XXXIV.

Vogel, *Nicolaas Cornelis,* landscape painter, master draughtsman, * 10.6.1787 Rotterdam (Zuid-Holland), † 8.1.1871 Beek (Gelderland) – NL ▭ Scheen II.

Vogel, *Oswald,* wood sculptor, * 1.3.1908 Empfertshausen (Rhön) – D ▭ Vollmer V.

Vogel, *Otto (1816)* (Vogel, Otto), woodcutter, * 15.1.1816 Berlin, † 3.2.1851 Berlin – D ▭ ThB XXXIV.

Vogel, *Otto (1959),* painter, ceramist, photographer, turner, * 19.10.1959 Wien – A ▭ Fuchs Maler 20.Jh. IV.

Vogel, *Otto Adolf,* painter, potter, instrument maker, * 10.8.1922 Berlin-Schöneberg – A, D ▭ Fuchs Maler 20.Jh. IV.

Vogel, *Paula* (ArchAKL) → **Vogel,** *Pauly*

Vogel, *Pauly* (Vogel, Paula), painter, artisan, * 8.12.1914 Wien – A, IL ▭ ArchAKL.

Vogel, *Peter de (1454),* sculptor, f. 1454, l. 1487 – B, NL ▭ ThB XXXIV.

Vogel, *Peter (1801),* architect, * Wettenhausen, f. 1801 – D, RCH ▭ Schnell/Schedler.

Vogel, *Peter (1802),* painter, * 10.5.1802 Frankfurt (Main), † 5.7.1836 Frankfurt (Main) – D ▭ ThB XXXIV.

Vogel, *Peter (1893),* painter, * 1893 Koblenz – D ▭ ThB XXXIV.

Vogel, *Peter (1894),* porcelain painter, f. 1894 – D ▭ Neuwirth II.

Vogel, *Peter (1937),* sculptor, * 9.3.1937 Freiburg im Breisgau – CH, D ▭ KVS; LZSK.

Vogel, *Peter (1939),* assemblage artist, master draughtsman, * 1939 Potsdam – D ▭ Wietek.

Vogel, *Philipp* (Schnell/Schedler) → **Vogl,** *Philipp*

Vogel, *Philippe,* sculptor, * 1848 or 1849 Schweiz, l. 14.5.1884 – USA ▭ Karel.

Vogel, *Pierre* (Vogel, Pierre Werner), painter, graphic artist, engraver, photographer, sculptor, * 7.5.1938 Genf – CH ▭ KVS; LZSK; Plüss/Tavel II.

Vogel, *Pierre Werner* (Plüss/Tavel II) → **Vogel,** *Pierre*

Vogel, *Placidus* (Schnell/Schedler) → **Vogl,** *Placidus*

Vogel, *Reinhard,* ivory turner, ivory carver, sculptor, * 2.9.1821 Marienberg (Westerwald), † 7.8.1876 Wiesbaden – D ▭ ThB XXXIV.

Vogel, *Reinhold* → **Vogel,** *Reinhard*

Vogel, *Remy Clasina,* watercolourist, master draughtsman, * 25.9.1928 Den Haag (Zuid-Holland) – NL ▭ Scheen II.

Vogel, *Richard,* architect, * 24.11.1852 Plauen (Vogtland), † 20.2.1933 Mehltheuer – D ▭ ThB XXXIV.

Vogel, *Roger,* painter, * 1949 Basel – CH ▭ KVS.

Vogel, *Sebestyén Antal,* furniture artist, * 1779 (?) Budapest, † 14.6.1837 – H ▭ DA XXXII.

Vogel, *Sigismund von,* copper engraver, engraver, * about 1615 Dresden (?), † after 1654 – S, D ▭ SvKL V; ThB XXXIV.

Vogel, *Thaddä* → **Vogel,** *Thaddäus*

Vogel, *Thaddäus,* mason, * before 27.10.1757, l. 1835 – D ▭ Schnell/Schedler.

Vogel, *Thoman,* carpenter, * Wessobrunn, f. 1592 – D ▭ Schnell/Schedler.

Vogel, *Valentine,* painter, * 4.4.1906 or 19.4.1906 St. Louis (Missouri) – USA ▭ EAAm III; Falk; Vollmer V.

Vogel, *Walter,* painter, graphic artist, restorer, * 22.8.1899 St. Gallen, † 12.8.1994 St. Gallen – CH ▭ KVS; LZSK; Plüss/Tavel II.

Vogel, *Werner,* landscape painter, etcher, * 17.10.1889 Brilon, l. before 1940 – D ▭ ThB XXXIV.

Vogel, *Werner (1941),* sculptor, * 1941 Leitmeritz – CZ, D ▭ KüNRW II.

Vogel, *Willem,* painter, master draughtsman, etcher, sculptor, * 27.3.1936 Nederhorst den Berg (Noord-Holland) – NL ▭ Scheen II.

Vogel, *Zygmunt,* veduta painter, watercolourist, architect, * 15.6.1764 Wołczyn (?), † 20.4.1826 Warschau – PL ▭ DA XXXII; ThB XXXIV.

Vogel de Bazancourt, *Nikolai,* graphic artist, * 6.3.1886 Riga, † 28.12.1961 Magdeburg – LV, D ▭ Hagen.

Vogel-Beermann, *Ingeborg,* embroiderer, * 1937 Essen – D ▭ KüNRW IV.

Vogel-Gutman, *Klara* (ThB XXXIV) → **Vogel-Gutmann,** *Klara*

Vogel-Gutmann, *Klara* (Vogel-Gutman, Klara), painter, * 25.12.1891 Karlsruhe, l. before 1961 – D ▭ ThB XXXIV; Vollmer V.

Vogel-Jörgensen, *Aage* (ThB XXXIV) → **Vogel-Jørgensen,** *Åge*

Vogel-Jørgensen, *Åge* (Vogel-Jörgensen, Aage), landscape painter, * 20.6.1888 Kopenhagen or Frederiksberg (Kopenhagen), † 2.10.1964 Kopenhagen – DK, S ▭ SvKL V; ThB XXXIV; Vollmer V.

Vogel-Jörgensen, *Else* (ThB XXXIV) → **Vogel-Jørgensen,** *Else*

Vogel-Jørgensen, *Else,* figure painter, landscape painter, portrait painter, * 20.5.1892 or 29.5.1892 Snertinge, l. 1967 – DK, S ▭ SvKL V; ThB XXXIV; Vollmer V.

Vogel-Plauen, *Hermann* (Flemig) → **Vogel,** *Hermann* (1854)

Vogel von Vogelstein, *Carl Christian* (Von Vogelstein, Carl Christian Vogel), portrait painter, * 26.6.1788 Wildenfels, † 4.3.1868 München – D, I ▭ DA XXXII; Münchner Maler IV; PittItalOttoc; ThB XXXIV.

Vogelaar, *Carol de* → **Vogelaer,** *Karel van*

Vogelaar, *J.* (ThB XXXIV) → **Vogelaar,** *Johannes*

Vogelaar, *Jan* → **Vogelaar,** *Johannes*

Vogelaar, *Johannes* (Vogelaar, J.), painter, master draughtsman, etcher, * 23.11.1865 Dinteloord (Noord-Brabant), † 13.9.1935 's-Hertogenbosch (Noord-Brabant) – NL ▭ Scheen II; ThB XXXIV.

Vogelaar, *Karel van* → **Vogelaer,** *Karel van*

Vogelaare, *Levino de* → **Vogelaare,** *Livinus de*

Vogelaare, *Livinus de* (Vogelarius, Levinius; Voghelarius, Livinus), painter, f. 1550, l. 1568 – B, GB, NL ▭ DA XXXII; ThB XXXIV; Waterhouse 16./17.Jh..

Vogelaer, *Carlo van* (Schede Vesme III) → **Vogelaer,** *Karel van*

Vogelaer, *Carol de* → **Vogelaer,** *Karel van*

Vogelaer, *Claes Pietersz. van de,* glass painter, f. 1551 – NL ▭ ThB XXXIV.

Vogelaer, *Karel* (DEB XI) → **Vogelaer,** *Karel van*

Vogelaer, *Karel van* (De Vogelaer, Carel; Vogelaer, Karel; Vogelaer, Carlo van), fruit painter, flower painter, still-life painter, * 1653 Maastricht, † 8.8.1695 Rom – I ▭ DEB XI; DPB I; Pavière I; Schede Vesme III; ThB XXXIV.

Vogelaer, *Nicolaes de,* painter, f. 1590 – NL ▭ ThB XXXIV.

Vogelaer, *Pieter,* marine painter, etcher, goldsmith, copper engraver, master draughtsman, silversmith, * 7.1641 Zierikzee, † about 1720 or about 1725 Zierikzee – NL ▭ ThB XXXIV; Waller.

Vogelaere, *Alfons-Jan de* (De Vogelaere, Fons), painter, * 1922 Gent – B ▭ DPB I.

Vogelarius, *Levinius* (Waterhouse 16./17.Jh.) → **Vogelaare,** *Livinus de*

Vogelauer, *Hubert,* miniature painter, f. 1958 – A ▭ Fuchs Maler 20.Jh. IV.

Vogelauer, *Rupert,* painter, graphic artist, * 21.3.1924 Pöchlarn – A ▭ Fuchs Maler 20.Jh. IV.

Vogeldsand, *Isaac* (Grant) → **Vogelsang,** *Izaak*

Vogeleer, *Lieven de* → **Vogelaare,** *Livinus de*

Vogeler, *Heinrich* (Vogeler, Johann Heinrich; Vogeler, Heinrich Joh.), etcher, painter, interior designer, artisan, illustrator, book art designer, designer, * 12.12.1872 Bremen, † 14.6.1942 Kasachstan or Woroschilowsk (Kasachstan) – D, RUS ▭ DA XXXII; ELU IV; Feddersen; Flemig; Jansa; Ries; ThB XXXIV; Vollmer V.

Vogeler, *Heinrich Joh.* (ThB XXXIV) → **Vogeler,** *Heinrich*

Vogeler, *Johann Heinrich* (DA XXXII) → **Vogeler,** *Heinrich*

Vogeler, *Martha,* artisan, gobelin knitter, * 9.10.1879 Worpswede, † 1961 Worpswede – D ▭ ThB XXXIV; Vollmer VI.

Vogeler-Worpswede, *Heinrich* → **Vogeler,** *Heinrich*

Vogelgesang, *Adolph Heinrich,* porcelain painter, f. 29.4.1779, l. 19.5.1779 – D ▭ Rückert.

Vogelgesang, *Gottlob Friedrich,* porcelain painter who specializes in an Indian decorative pattern, * 1726 Borna, l. 1779 – D ▭ Rückert.

Vogelgesang, *Klaus,* painter, * 27.4.1945 Radebeul – D ▭ DA XXXII.

Vogelgesang, *Shepard,* designer, decorator, * 9.2.1901 San Francisco (California) – USA ▭ Falk.

Vogelgesang, *Stephan,* pewter caster, † 6.1633 Augsburg – D ▭ ThB XXXIV.

Vogelhuber, *Julius (1889)* (Vogelhuber, Julius), goldsmith, f. 1889, l. 1903 – A ▭ Neuwirth Lex. II.

Vogelhuber, *Julius (1908),* goldsmith, f. 1908 – A ▭ Neuwirth Lex. II.

Vogelhuber, *Ludwig,* goldsmith, f. 1892, l. 1899 – A ▭ Neuwirth Lex. II.

Vogelhund, *Joh. Jakob* (Vogelhund, Johann Jakob), goldsmith, f. 1699, † 1745 – D ▭ Seling III; ThB XXXIV.

Vogelhund, *Johann Jakob* (Seling III) → **Vogelhund,** *Joh. Jakob*

Vogelhund, *Johann Martin* → **Vogelhund,** *Martin*

Vogelhund, *Johannes,* goldsmith, * Schwäbisch-Gmünd, f. 1648 – D ▭ Seling III.

Vogelhund, *Martin,* goldsmith, f. 1699, † 1741 – PL ▭ ThB XXXIV.

Vogelhundt, goldsmith, f. 1667, l. 1695 – A ▭ ThB XXXIV.

Vogeli, *Félix,* master draughtsman, f. 1801 – PY ▭ EAAm III.

Vogeli, *Gaspard,* architect, * 1801 Zürich, † before 1907 – CH, F ▭ Delaire.

Vogelius, *Michael Conrad,* goldsmith, * 1810 Samsø, l. 2.4.1849 – DK ▭ Bøje II.

Vogelius, *Paul August Giern,* painter, illustrator, * 11.2.1862 Kopenhagen, † 3.7.1894 Troense (Taasinge) – DK ▭ ThB XXXIV.

Vogelius, *Sigismundus von* → **Vogel,** *Sigismund von*

Vogelman, *Gladys Lewis,* painter, f. before 1940 – USA ▭ Hughes.

Vogelmann, *Carl* (Vogelmann, Johann Carl), porcelain artist, f. 1759, l. 1784 – D ⌑ Nagel; Sitzmann; ThB XXXIV.

Vogelmann, *Jodok*, goldsmith, f. about 1585, l. 1601 – CZ ⌑ ThB XXXIV.

Vogelmann, *Joh. Heinrich*, porcelain turner, f. 19.3.1796 – D ⌑ Sitzmann.

Vogelmann, *Johann Carl* (Nagel) → **Vogelmann,** *Carl*

Vogelnik, *Marija*, graphic artist, illustrator, * 15.10.1914 Ljubljana – SLO ⌑ ELU IV; Vollmer V.

Vogelpoel, *Johan Paul*, etcher, master draughtsman, painter, * 24.7.1903 Utrecht (Utrecht) – NL ⌑ Scheen II; Waller.

Vogels, *André* → **Vogels,** *Andreas Marie Cornelis Michael*

Vogels, *Andreas Marie Cornelis Michael*, painter, * 13.7.1867 Den Haag (Zuid-Holland), † about 9.9.1929 Haarlem (Noord-Holland) – NL ⌑ Scheen II.

Vogels, *Guillaume* (Vogels, Willem), landscape painter, marine painter, still-life painter, * 8.6.1836 or 9.6.1836 Brüssel, † 9.1.1896 Brüssel-Ixelles or Ixelles – B ⌑ DA XXXII; DPB II; Pavière III.1; Schurr II; ThB XXXIV.

Vogels, *Willem* (ThB XXXIV) → **Vogels,** *Guillaume*

Vogelsanck, *F. V.*, painter, f. 1651 – D ⌑ ThB XXXIV.

Vogelsanck, *Izaak* → **Vogelsang,** *Izaak*

Vogelsand, *Isaac* → **Vogelsang,** *Izaak*

Vogelsang, *Benedikt Michael*, portrait painter, flower painter, f. 1663 – CH ⌑ ThB XXXIV.

Vogelsang, *Christian Rudolph*, genre painter, * 29.6.1824 Kopenhagen, † 5.10.1911 Kopenhagen – DK ⌑ ThB XXXIV.

Vogelsang, *Daniel*, gunmaker, f. 1677 – LV ⌑ ThB XXXIV.

Vogelsang, *Franz*, painter, * 1938 Bremen – D ⌑ Vollmer VI.

Vogelsang, *Franz Niklaus Joseph*, painter, f. 1783 – CH ⌑ Brun III.

Vogelsang, *Isaac* (Waterhouse 18.Jh.) → **Vogelsang,** *Izaak*

Vogelsang, *Isaak* (Strickland II) → **Vogelsang,** *Izaak*

Vogelsang, *Izaak* (Vogelsang, Isaak; Vogelsang, Isaac; Vogeldsand, Isaac), battle painter, * 1688 Amsterdam, † 1.6.1753 London – GB, NL ⌑ Grant; Strickland II; ThB XXXIV; Waterhouse 18.Jh..

Vogelsang, *Karl*, painter, * 1881 München, l. before 1940 – D ⌑ ThB XXXIV.

Vogelsang, *Michael*, painter, f. 1663, l. 1708 – CH ⌑ ThB XXXIV.

Vogelsang, *Niklaus Joseph*, painter, f. 1736 – CH ⌑ Brun III.

Vogelsang, *Stephan* → **Vogelgesang,** *Stephan*

Vogelsang, *Ulrich*, sculptor, stonemason, f. 1579, † about 1606 – A ⌑ ThB XXXIV.

Vogelsang, *Wilhelmine von* (Baronin) (Fuchs Maler 19.Jh. IV) → **Vogelsang,** *Wilhelmine* (Baronin)

Vogelsang, *Wilhelmine (Baronin)* (Vogelsang, Wilhelmine von (Baronin)), goldsmith, history painter, decorative painter, * 19.2.1870 Regensburg, l. before 1940 – D, A, PL ⌑ Fuchs Maler 19.Jh. IV; ThB XXXIV.

Vogelsang, *Willem*, master draughtsman, * 9.8.1875 Leiden (Zuid-Holland), † 14.12.1954 Utrecht (Utrecht) – NL ⌑ Scheen II.

Vogelsang, *Wolfgang*, painter, f. 1663 – CH ⌑ Brun III.

Vogelsang, *Yvonne* → **Vogelsang,** *Yvonne Caecilia*

Vogelsang, *Yvonne Caecilia*, graphic designer, * 19.6.1931 Breda (Noord-Brabant) – NL, GB ⌑ Scheen II (Nachtr.).

Vogelsanger, *Paul*, sculptor, * 24.11.1880 or 24.11.1882 München, † 30.11.1967 Zürich – D, CH ⌑ LZSK; Plüss/Tavel II; Plüss/Tavel Nachtr.; ThB XXXIV; Vollmer V.

Vogelsanger und Maurer → **Maurer,** *Albert* (1889)

Vogelsinger, *René*, graphic artist, assemblage artist, * 1937 Paris – F, D ⌑ BildKueFfm.

Vogeltanz, *Evžen*, painter, * 13.3.1922 Poltava – CZ, UA ⌑ Toman II.

Vogelweith, *Georges Adolphe*, painter, * Guebwiller, f. before 1907, l. 1927 – F ⌑ Bauer/Carpentier VI.

Vogelweith, *René*, painter, * Guebwiller, f. before 1898, l. 1950(?) – F ⌑ Bauer/Carpentier VI.

Vogelzang, *Frans* (Vogelzang, Frans (Jr.)), lithographer, * 29.10.1847 Delft (Zuid-Holland), l. 1876 – NL ⌑ Scheen II; Waller.

Vogelzang, *Willem Leendert*, watercolourist, master draughtsman, * 5.6.1905 Haarlem (Noord-Holland) – NL ⌑ Scheen II.

Vogelzang, *Wim* → **Vogelzang,** *Willem Leendert*

Vogenauer, *Ernst Rudolf*, graphic artist, * 1897 München, l. before 1961 – D ⌑ Vollmer V.

Vogerl, *Martin* (Vogerle, Martin), sculptor, f. 1749, l. 1750 – A, SK ⌑ ThB XXXIV; Toman II.

Vogerle, *Martin* (Toman II) → **Vogerl,** *Martin*

Voges, *Elisabeth*, watercolourist, * 2.10.1888 Walkenried, l. before 1961 – D ⌑ Vollmer V.

Voges, *Joseph*, sign painter, gilder, f. 2.1837 – USA ⌑ Karel.

Voget, *Berendt* → **Vogel,** *Berendt*

Voget, *Bernt* → **Vogel,** *Berendt*

Voget, *František Maxmilian* (Toman II) → **Vogt,** *Franz Maximilian*

Voget, *Franz Maximilian* → **Vogt,** *Franz Maximilian*

Voget, *Hans* → **Vogel,** *Hans* (1516)

Voggelaer, *Joh. Christian*, goldsmith, * after 25.7.1752, † before 27.6.1793 – PL, D ⌑ ThB XXXIV.

Voggenberger, *Fritz*, architect, * 1885(?), † 3.9.1924 – D ⌑ ThB XXXIV.

Voggt, *Abel*, goldsmith, f. 1701 – A ⌑ ThB XXXIV.

Voghet, *Johannes* → **Vogel,** *Johannes*

Voghelaer, *Isaac de*, goldsmith, f. 1585, l. 1617 – D ⌑ ThB XXXIV.

Voghelarius, *Livinus* (DA XXXII) → **Vogelaare,** *Livinus*

Voghele, *Pierre de*, sculptor, f. 1479 – B, NL ⌑ ThB XXXIV.

Vogheler, *Claus*, goldsmith, f. 1481 – D ⌑ ThB XXXIV.

Voghera, *Claudio*, graphic artist(?), * 19.6.1946 Baldissero d'Alba – I ⌑ Comanducci.

Voghera, *Giovanni*, architect, master draughtsman, lithographer, f. before 1838 – I ⌑ Comanducci V; Servolini.

Voghera, *Luigi*, architect, * 25.5.1788 Cremona, l. 1817 – I ⌑ ThB XXXIV.

Voghet, *Tileke*, goldsmith, f. 1351 – D ⌑ Focke.

Vogien, *Sophie*, portrait painter, genre painter, f. about 1828 – B ⌑ DPB II; ThB XXXIV.

Vogil, *Alexander* → **Vogil,** *Sander*

Vogil, *Sander*, painter, f. 1362, l. 1387 – D ⌑ Merlo.

Vogl, *Adam*, sculptor, f. 1665 – A ⌑ ThB XXXIV.

Vogl, *Ali*, painter, graphic artist, sculptor, * 26.5.1947 Timelkam – A ⌑ Fuchs Maler 20.Jh. IV.

Vogl, *Andre* → **Vogl,** *Andreas* (1588)

Vogl, *Andreas* → **Vogl,** *Andreas* (1588)

Vogl, *Barbara*, ceramist, * 3.3.1955 Teisendorf – D ⌑ WWCCA.

Vogl, *Benedikt* (Vogel, Benedikt (1680)), stucco worker, f. 1680, † 3.9.1713 Öttingen – D ⌑ Schnell/Schedler; ThB XXXIV.

Vogl, *F. X.*, painter, f. 1714 – D ⌑ ThB XXXIV.

Vogl, *Ferdinand* → **Vogel,** *Ferdinand* (1901)

Vogl, *Franz* → **Vogel,** *Franz* (1754)

Vogl, *Franz*, sculptor, * 1861 Wien – A ⌑ ThB XXXIV.

Vogl, *Franz Xaver* → **Vogel,** *Franz Xaver*

Vogl, *G.*, genre painter, f. 1857 – A ⌑ Fuchs Maler 19.Jh. IV.

Vogl, *Georg*, landscape painter, * 1795, † 11.12.1843 Wien – A ⌑ Fuchs Maler 19.Jh. IV; ThB XXXIV.

Vogl, *Gergely* → **Vogel,** *Gergely*

Vogl, *Gotthard* → **Vogel,** *Gotthard*

Vogl, *Gregor* → **Vogel,** *Gergely*

Vogl, *Hans*, goldsmith, f. 1463, l. 1472 – A ⌑ ThB XXXIV.

Vogl, *Hans* (1689) → **Vogel,** *Johann* (1689)

Vogl, *Hans* (1709) → **Vogel,** *Johann* (1709)

Vogl, *Hans Bernhart*, goldsmith, f. 1616, † 7.1639 – A ⌑ ThB XXXIV.

Vogl, *Hans Caspar*, pewter caster, f. 1705 – A ⌑ ThB XXXIV.

Vogl, *Hans Georg*, stucco worker, f. 1712, † after 1743 – D ⌑ ThB XXXIV.

Vogl, *Heinrich* → **Vogel,** *Heinrich* (1870)

Vogl, *Jakob (1601)*, painter, f. 1601 – D ⌑ ThB XXXIV.

Vogl, *Jakob (1644)* → **Vogel,** *Jakob* (1644)

Vogl, *Jakob (1720)*, sculptor, * 1720, † 26.11.1779 – A ⌑ ThB XXXIV.

Vogl, *Jan Kašpar* (Toman II) → **Vogl,** *Johann Kaspar*

Vogl, *János Konrád*, sculptor, f. 1699, l. 1737 – H, D ⌑ ThB XXXIV.

Vogl, *Joh. Conrad*, sculptor, instrument maker, * about 1735 Bamberg, † 30.10.1785 Bamberg – D ⌑ Sitzmann.

Vogl, *Joh. Heinr.* (Vogl, Johann Heinrich), genre painter, portrait painter, f. 1843 – A ⌑ Fuchs Maler 19.Jh. IV; ThB XXXIV.

Vogl, *Joh. Nep.*, sculptor, f. about 1740 – A ⌑ ThB XXXIV.

Vogl, *Johann* → **Vogel,** *Johann* (1766)

Vogl, *Johann* (1722) → **Vogel,** *Johann* (1722)

Vogl, *Johann* (1730) → **Vogel,** *Johann* (1730)

Vogl, *Johann Anton*, painter, * Obernberg (Inn), f. 1724, l. 1735 – D ⌑ Markmiller.

Vogl, *Johann Chrysostomus*, painter,
* before 5.2.1679 Steingaden,
† 8.12.1748 Graz – A ⌑ ELU IV;
ThB XXXIV.

Vogl, *Johann Georg* → **Vogel,** *Georg*
(1695)

Vogl, *Johann Heinrich* (Fuchs Maler 19.Jh.
IV) → **Vogl,** *Joh. Heinr.*

Vogl, *Johann Kaspar* (Vogl, Jan Kašpar),
stucco worker, marbler, * Wien (?),
f. 1734 – CZ ⌑ ThB XXXIV;
Toman II.

Vogl, *Johann Konrad* → **Vogl,** *János
Konrád*

Vogl, *Johann Lorenz* → **Vogel,** *Lorenz*
(1750)

Vogl, *Johann Matthias*, painter, f. 1756,
l. 1764 – D ⌑ Markmiller.

Vogl, *Johann Michael*, stucco worker,
* Haid (Wessobrunn), † 25.5.1751
Wilhering – D ⌑ ThB XXXIV.

Vogl, *Johann Paul*, woodcarving painter
or gilder, * Braunau am Inn (?),
f. 1691, l. 1733 – A, D ⌑ Markmiller;
ThB XXXIV.

Vogl, *Johann Peter*, painter, f. 1715 – D
⌑ Markmiller.

Vogl, *Josef*, sculptor, * 1758, † 25.3.1837
Wien – A ⌑ ThB XXXIV.

Vogl, *Joseph* (1768) → **Vogl,** *Joseph*
(1768)

Vogl, *Judas Thaddäus* → **Vogel,** *Thaddäus*

Vogl, *Karl* → **Fogl,** *Karl*

Vogl, *Karl* (1820), portrait painter,
* 1820 Wien, l. 1852 – A
⌑ Fuchs Maler 19.Jh. IV; ThB XXXIV.

Vogl, *Lorenz* → **Vogel,** *Lorenz* (1750)

Vogl, *Lorenz Michael*, painter, * 1698,
† 25.12.1742 – D ⌑ Markmiller.

Vogl, *Ludwig*, sculptor, f. 1637, l. about
1660 – A ⌑ ThB XXXIV.

Vogl, *Matthäus* → **Vogel,** *Matthäus* (1668)

Vogl, *Michael* (1675) → **Vogel,** *Michael*
(1675)

Vogl, *Michael* (1722) → **Vogel,** *Michael*
(1722)

Vogl, *Pedro*, architect, * 15.11.1692
Wetterhausen, l. 1723 – RCH
⌑ Pereira Salas.

Vogl, *Philipp* (Vogel, Philipp), sculptor,
* Weilheim, f. 1656, l. 1668 – D
⌑ Schnell/Schedler; ThB XXXIV.

Vogl, *Placidus* (Vogel, Placidus), stucco
worker, * before 26.9.1726 Haid
(Wessobrunn) (?), † 1.9.1785 – D
⌑ Schnell/Schedler; ThB XXXIV.

Vogl, *Rudolf*, painter, * 20.12.1887
Wien, † 13.12.1958 Wien – A
⌑ Fuchs Geb. Jgg. II.

Vogl, *Thaddäus* → **Vogel,** *Thaddäus*

Vogl, *Thoman* → **Vogel,** *Thoman*

Vogl, *Veit Adam* → **Vogl,** *Adam*

Vogl, *Wolfgang*, architect, * 4.5.1885,
l. before 1940 – D ⌑ ThB XXXIV.

Vogl-Suppan, *Magda*, painter, graphic
artist, * 23.9.1905 Graz, † 25.3.1981
Graz – A ⌑ Fuchs Maler 20.Jh. IV;
List.

Vogl-Zitzler, *Zenta*, sculptor, medalist,
* 1909 Fürth – D ⌑ Vollmer V.

Voglar, *Karel van* → **Vogelaer,** *Karel van*

Voglar, *Karl*, graphic artist,
landscape painter, * 24.10.1888
Bad Neuhaus, † 24.2.1972 Graz
– A ⌑ Fuchs Geb. Jgg. II; List;
ThB XXXIV; Vollmer V.

Vogle, *Peter de* → **Vogel,** *Peter de* (1454)

Vogler, *Adam*, history painter, * 1822 or
1823 (?) Wien, † 10.11.1856 Rom – A,
I ⌑ Fuchs Maler 19.Jh. Erg.-Bd II;
Fuchs Maler 19.Jh. IV; ThB XXXIV.

Vogler, *Andreas* (1640), mason,
* Wessobrunn, f. 1640 – D
⌑ Schnell/Schedler.

Vogler, *Andreas* (1766) (Vogler, Andreas),
clockmaker, instrument maker,
f. 1766, † 13.12.1800 Augsburg – D
⌑ ThB XXXIV.

Vogler, *Anne Marie*, sculptor, medalist,
* 7.6.1892 Hamburg, † 30.5.1983
Hamburg – D ⌑ Vollmer VI;
Wolff-Thomsen.

Vogler, *Barbara* → **Vogler,** *Barbara
Helga*

Vogler, *Barbara Helga*, master
draughtsman, painter, graphic artist,
artisan, * 6.2.1937 Württemberg – N
⌑ NKL IV.

Vogler, *Benedikt*, stucco worker, f. 1633
– D ⌑ Schnell/Schedler.

Vogler, *Bernhard*, ceramist, f. 1972 – D
⌑ WWCCA.

Vogler, *Bonaventura*, painter, f. about
1771 – D ⌑ ThB XXXIV.

Vogler, *Charles*, wood sculptor,
* 24.7.1911 Strasbourg – F
⌑ Bauer/Carpentier VI.

Vogler, *Christoph*, architect, * 1629
Konstanz, † 1673 – D, CH
⌑ ThB XXXIV.

Vogler, *Daniel* (1) → **Fogeler,** *Daniel*

Vogler, *E. A.*, lithographer, f. about 1845
– USA ⌑ Groce/Wallace.

Vogler, *Eleonore*, painter, * 28.12.1920
Wien – A ⌑ Fuchs Maler 20.Jh. IV.

Vogler, *Felix*, ceramist, * 2.10.1956 Zürich
– CH ⌑ WWCCA.

Vogler, *Georg*, landscape painter, master
draughtsman, copper engraver, * Buchs,
f. about 1794, l. about 1805 – CH
⌑ Brun IV; ThB XXXIV.

Vogler, *Hans* (1584), painter, * Zürich,
f. 1584, l. 1588 – A, I, CH
⌑ ThB XXXIV.

Vogler, *Hans* (1633), mason,
* Wessobrunn, f. about 1633 – D
⌑ Schnell/Schedler.

Vogler, *Hans Konrad* (1739) (Vogler, Hans
Konrad (1)), cabinetmaker, sculptor,
* 1.12.1739 (?) Schaffhausen, † 7.12.1807
– CH ⌑ ThB XXXIV.

Vogler, *Hans Martin*, potter, * Elgg,
f. 1680, † 30.3.1703 Winterthur – CH
⌑ ThB XXXIV.

Vogler, *Helene Christine* → **Riehl,** *Helene
Christine*

Vogler, *Hermann*, genre painter, * 1859
Berlin, l. before 1940 – D ⌑ Ries;
ThB XXXIV.

Vogler, *Hieronymus*, mason, * Wessobrunn,
f. 16.4.1633, † 1.1.16855 Füssen – D
⌑ Schnell/Schedler.

Vogler, *Jakob*, mason, f. about 1735,
l. 1750 – CZ ⌑ ThB XXXIV.

Vogler, *Jerg* (1509) → **Vogler,** *Jörg*
(1509)

Vogler, *Jerg* (1515) → **Vogler,** *Jörg*
(1515)

Vogler, *Jörg* (1509), mason, f. 1509 – D
⌑ Schnell/Schedler.

Vogler, *Jörg* (1515), mason, f. 1515,
l. 1525 – D ⌑ Schnell/Schedler.

Vogler, *Jörg* (1633), mason, f. 1633 – D
⌑ Schnell/Schedler.

Vogler, *Johann Chrysostomus* → **Vogl,**
Johann Chrysostomus

Vogler, *Johann Heinrich*, lithographer,
* 1840 Trüllikon – CH ⌑ Brun III.

Vogler, *Johann Nepomuk*, pewter caster,
f. 1783 – D ⌑ ThB XXXIV.

Vogler, *John*, silhouette artist,
cabinetmaker, clockmaker, silversmith,
* 1783, † 1881 – USA ⌑ EAAm III;
Groce/Wallace.

Vogler, *Kurt*, landscape painter,
* 10.10.1893 Hamburg, l. before 1961
– D ⌑ Vollmer V.

Vogler, *Martin* → **Vogel,** *Martin* (1539)

Vogler, *Michael*, copper engraver,
lithographer, * 1809 Aschaffenburg
– D ⌑ ThB XXXIV.

Vogler, *Moyses*, glazier (?), f. 1555,
l. 1562 – CH ⌑ Brun III.

Vogler, *Ottomar*, potter, f. 1725 – CH
⌑ ThB XXXIV.

Vogler, *Paul*, landscape painter, * 1852,
† 12.1904 Verneuil-sur-Seine – F
⌑ Schurr I; ThB XXXIV.

Vogley, goldsmith, * 1856 or 1857
Frankreich, l. 31.5.1882 – USA
⌑ Karel.

Voglhuber, *Julius* → **Vogelhuber,** *Julius*
(1908)

Voglie, *de la*, military architect,
f. about 1754, l. about 1768 – F
⌑ ThB XXXIV.

Voglino, *Emilio*, painter, * 1949 San
Terenzo – I ⌑ Beringheli.

Voglmayer, *Christa*, history
painter, * 28.5.1903 Wien – A
⌑ Fuchs Geb. Jgg. II.

Voglmayr, *Hans Melchior* → **Volkmayr,**
Hans Melchior

Voglrieder, *Math.*, goldsmith, f. 1667,
† 1687 – D ⌑ ThB XXXIV.

Voglsanger, *Ignaz*, painter, * 1771,
† 21.7.1793 Hall (Tirol) – A
⌑ ThB XXXIV.

Vogman, *Michail Solomonovič*, painter,
* 28.9.1896 Kiev, † 10.1.1964 Moskau
– UA, RUS ⌑ ChudSSSR II.

Vognat, *Pierre*, mason, f. 1610 – F
⌑ Brune.

Vognield, *Enoch M.* (Vognild, Enoch
M.), painter, * 8.4.1880 Chicago
(Illinois) or Chicago (Ohio), † 18.8.1928
Woodstock (New York) – USA ⌑ Falk;
ThB XXXIV.

Vognild, *Edna*, portrait painter,
* 23.11.1881, l. 1947 – USA ⌑ Falk.

Vognild, *Enoch M.* (Falk) → **Vognield,**
Enoch M.

Vognild, *Ted* (Mistress) → **Vognild,** *Edna*

Vogt (Zinngießer-Familie) (ThB XXXIV)
→ **Vogt,** *Hans Peter*

Vogt (Zinngießer-Familie) (ThB XXXIV)
→ **Vogt,** *Johannes*

Vogt (Zinngießer-Familie) (ThB XXXIV)
→ **Vogt,** *Wolfgang* (1652)

Vogt, *A.*, designer, * 1864 or 1865
Schweiz, l. 8.12.1890 – USA ⌑ Karel.

Vogt, *Adam* (1630), potter, f. 1609,
† 1630 Landsberg (Lech) – D
⌑ ThB XXXIV.

Vogt, *Adam* (1788), history painter, portrait
painter, * 1788, † 14.5.1847 Untermeidl
(Wien) – A ⌑ Fuchs Maler 19.Jh. IV;
ThB XXXIV.

Vogt, *Adelgunde Emilie*, sculptor,
* 17.7.1811 Kopenhagen, † 10.6.1892
Kopenhagen – DK ⌑ ThB XXXIV.

Vogt, *Adolf* (Vogt, Adolphe), horse
painter, landscape painter, * 1843 Bad
Liebenstein, † 9.1871 New York – CDN,
D ⌑ Harper; ThB XXXIV.

Vogt, *Adolphe* (Harper) → **Vogt,** *Adolf*

Vogt, *Anton* (1507), copyist, f. 1507,
l. 1522 – CH ⌑ Bradley III.

Vogt, *Anton* (1860), goldsmith, f. about
1860 – D ⌑ Nagel.

Vogt, *Berendt* → **Vogel,** *Berendt*

Vogt, *Bernt* → **Vogel,** *Berendt*

Vogt, *Carl Frederik,* painter, * before 2.10.1781 Kopenhagen, † 19.9.1834 Christiania – N ⊞ NKL IV; ThB XXXIV.

Vogt, *Carl Fredrik* → **Vougt,** *Carl Fredrik*

Vogt, *Carl Salomon* → **Voigt,** *Carl Salomon*

Vogt, *Carl Samuel* → **Voigt,** *Carl Salomon*

Vogt, *Carl Wilhelm,* bookbinder, * 6.2.1802, l. 1864 – D ⊞ ThB XXXIV.

Vogt, *Casimir Hinrich,* goldsmith, silversmith, * about 1722, † 1775 – DK ⊞ Bøje III.

Vogt, *Caspar* (Vogt von Wierandt, Caspar), architect, f. 1541, † 8.1560 Dresden – D, A ⊞ DA XXXII; ThB XXXIV.

Vogt, *Charles (1833)* (Vogt, Charles), master draughtsman, lithographer, f. before 1833, l. 1882 – F ⊞ ThB XXXIV.

Vogt, *Charles (1898)* (Vogt, Charles), painter, * 11.11.1898 Ingwiller, † 8.12.1978 Geispolsheim – F ⊞ Bauer/Carpentier VI; Bénézit.

Vogt, *Charles (1951),* painter, * 28.4.1951 Fribourg – CH ⊞ KVS.

Vogt, *Charles-Alfred,* architect, * 1882 Genf, l. 1905 – CH, F ⊞ Delaire.

Vogt, *Christian,* photographer, * 12.4.1946 Basel – CH ⊞ DA XXXII; Krichbaum; KVS; Naylor.

Vogt, *Christoph,* architect (?), instrument maker, * 25.3.1648 Dietenheim (Württemberg), † 10.2.1725 Ottobeuren – D ⊞ ThB XXXIV.

Vogt, *Daniel,* goldsmith, medalist, gem cutter, f. 1665, † 1674 Breslau – PL, A ⊞ ThB XXXIV.

Vogt, *Ekkehardt,* painter, graphic artist, * 1922 Brünn – CZ, D ⊞ KüNRW I.

Vogt, *Emil,* architect, * 2.7.1863 Luzern, l. before 1940 – CH ⊞ ThB XXXIV.

Vogt, *Eugène,* photographer, * 1843 or 1844 Frankreich, l. 16.10.1867 – USA, CDN ⊞ Karel.

Vogt, *Frank,* sculptor, * 1813 or 1814 Elsaß, l. 18.9.1878 – USA ⊞ Karel.

Vogt, *František (1677)* (Toman II) → **Vogt,** *Franz* (1677)

Vogt, *Franz (1677)* (Vogt, František (1677)), painter, f. 1677 – CZ ⊞ ThB XXXIV; Toman II.

Vogt, *Franz (1840),* bookbinder, * 18.1.1840, † 26.8.1912 or 27.8.1912 – D ⊞ ThB XXXIV.

Vogt, *Franz Maximilian* (Voget, František Maxmilian), portrait painter, fresco painter, * about 1695 Kaaden, † 17.5.1767 Prag – CZ ⊞ ThB XXXIV; Toman II.

Vogt, *Georg (1560),* maker of silverwork, f. 1560, l. 1581 – D ⊞ Kat. Nürnberg.

Vogt, *Georg (1881)* (Vogt, Georg; Vogt, Johann Georg (1881)), painter, sculptor, artisan, * 26.8.1881 München, † 24.5.1956 Pasing (München) – D ⊞ Münchner Maler VI; Ries; ThB XXXIV; Vollmer V.

Vogt, *Gundo Seiersfred* → **Vogt,** *Gundo Sigfred*

Vogt, *Gundo Sigfred,* sculptor, * 3.6.1852 Kopenhagen, † 23.1.1939 (Herrensitz) Selchausdal (Seeland) – DK ⊞ ThB XXXIV.

Vogt, *Hajo,* painter, sculptor, * 1942 Düsseldorf – D ⊞ KüNRW VI.

Vogt, *Hans (1498),* goldsmith, f. 1498, † about 1535 – PL ⊞ ThB XXXIV.

Vogt, *Hans (1638),* cabinetmaker, f. 1638 – CH ⊞ ThB XXXIV.

Vogt, *Hans (1951)* (Vogt, Hans), sculptor, f. 1951 – D ⊞ Vollmer V.

Vogt, *Hans Peter,* pewter caster, † 14.11.1648 – CH ⊞ Bossard; ThB XXXIV.

Vogt, *Hans (?)* → **Vogel,** *Hans* (1516)

Vogt, *Heinrich Alexander,* painter, * 11.9.1893 Riga, † 23.6.1965 Augsburg – LV, D ⊞ Hagen.

Vogt, *Herbert,* painter, * 22.12.1918 Seifhennersdorf – D ⊞ Vollmer V.

Vogt, *Herm.,* porcelain painter (?), f. 1908 – CZ ⊞ Neuwirth II.

Vogt, *Hermann,* painter, * 15.9.1883 Leonhardtwitz (Breslau), l. before 1961 – D ⊞ Vollmer V.

Vogt, *Holger,* painter, graphic artist, master draughtsman, * 30.12.1943 Sprottau – D ⊞ ArchAKL.

Vogt, *J.,* architect, f. 1751 – SK ⊞ ArchAKL.

Vogt, *Jacob* → **Vock,** *Jacob*

Vogt, *Jacqueline* → **Saint-Blaise,** *Jacqueline*

Vogt, *Jakob,* instrument maker (?), * Luzern (?), f. 1467 – CH ⊞ Brun IV.

Vogt, *Jeanette Dahll* → **Vogt,** *Lillen*

Vogt, *Jo* → **Vogt,** *Johanne Abigael Koren*

Vogt, *Johann (1695)* (Vogt, Johann (1)), diamond cutter, f. 1695, † 1700 – D ⊞ Seling III.

Vogt, *Johann (1701)* (Vogt, Johann (2)), diamond cutter, f. 1701, l. 1729 – D ⊞ Seling III.

Vogt, *Johann Christoph (1695)* (Vogt, Johann Christoph (2)), jeweller, goldsmith, clockmaker, f. 1695 Sagan, † 1769 – D ⊞ Seling III.

Vogt, *Johann Christoph (1714)* (Vogt, Johann Christoph (1)), jeweller, goldsmith, * Halle, f. 1714, † 1761 – D ⊞ Seling III.

Vogt, *Johann Georg,* goldsmith, * 1700, † 28.5.1782 – D ⊞ Sitzmann; ThB XXXIV.

Vogt, *Johann Georg* (1881) (Münchner Maler VI) → **Vogt,** *Georg* (1881)

Vogt, *Johann Heinrich Thomas,* maker of silverwork, * about 1708, † 1737 – D ⊞ Seling III.

Vogt, *Johanne Abigael Koren,* ceramist, * 4.4.1917, † 19.6.1977 Oslo – N ⊞ NKL IV.

Vogt, *Johannes,* pewter caster, * about 1480, l. 1506 – CH ⊞ Bossard; ThB XXXIV.

Vogt, *Joseph,* wood sculptor, f. before 1977, l. 1978 – F ⊞ Bauer/Carpentier VI.

Vogt, *Karl,* painter, * 1937 Bremen – D ⊞ Wietek.

Vogt, *Kaspar (1591)* (Vogt, Kaspar (1)), architect, f. 1591 – D ⊞ ThB XXXIV.

Vogt, *Kaspar (1680),* painter, f. about 1680 – D ⊞ ThB XXXIV.

Vogt, *Konrad,* building craftsman, f. 1480, l. 1485 – F ⊞ ThB XXXIV.

Vogt, *Lillen,* graphic artist, painter, * 20.5.1918 Kragerø – N ⊞ NKL IV.

Vogt, *Lisa,* woodcutter, master draughtsman, sculptor, * 1924 Bielefeld – D ⊞ KüNRW IV.

Vogt, *Louis Charles,* painter, * 29.7.1864 Cincinnati (Ohio), l. before 1940 – USA ⊞ Falk; ThB XXXIV.

Vogt, *Lucien,* painter, * 1891 Mulhouse (Elsaß), † 1968 – F ⊞ Bauer/Carpentier VI; Bénézit.

Vogt, *Michael,* cartoonist, * 1966 – D ⊞ Flemig.

Vogt, *Mořic Jan* (Toman II) → **Vogt,** *Moriz Johann*

Vogt, *Moriz Johann* (Vogt, Mořic Jan), master draughtsman, * 30.6.1669 Königshof, † 17.8.1730 Plass – CZ ⊞ ThB XXXIV; Toman II.

Vogt, *Nikolaus,* lithographer, * 6.9.1756 Mainz, † 19.5.1836 Frankfurt (Main) – D ⊞ ThB XXXIV.

Vogt, *Oswald,* minter, f. 1564, † 1584 – CH ⊞ Brun IV; ThB XXXIV.

Vogt, *Otto (1894),* porcelain painter (?), f. 1894 – D ⊞ Neuwirth II.

Vogt, *Otto (1912),* sculptor, medalist, * 1912 Schwäbisch-Gmünd – D ⊞ Nagel.

Vogt, *Otto (1923),* painter, * 10.4.1923 Althabendorf – D ⊞ Vollmer V.

Vogt, *P.,* architect, f. 1709 – D ⊞ ThB XXXIV.

Vogt, *Peter (1699),* painter, f. 1699 – D ⊞ ThB XXXIV.

Vogt, *Peter (1860),* painter, restorer, * 13.1.1806 Frankenthal (Pfalz), l. after 1849 – D ⊞ ThB XXXIV.

Vogt, *Peter Hans,* pewter caster, † 14.11.1648 – CH ⊞ ThB XXXIV.

Vogt, *Pierre Charles* → **Vogt,** *Charles* (1833)

Vogt, *R.,* porcelain painter (?), f. 1894 – PL ⊞ Neuwirth II.

Vogt, *Roger,* painter, engraver, wood sculptor, f. before 1974, l. 1977 – F ⊞ Bauer/Carpentier VI.

Vogt, *S.,* painter, * Carollstadt (?), f. 1660 – D ⊞ ThB XXXIV.

Vogt, *Stephan,* goldsmith, silversmith, jeweller, f. 1918 – A ⊞ Neuwirth Lex. II.

Vogt, *Thomas,* maker of silverwork, * about 1664, † 1727 – D ⊞ Seling III.

Vogt, *Walter,* graphic artist, * 26.10.1923 Michelbach (Lücke) – D ⊞ Vollmer VI.

Vogt, *Wiebke,* glass artist, * 25.11.1954 Lübeck – D ⊞ WWCGA.

Vogt, *Willi,* painter, advertising graphic designer, * 5.1.1907 Stuttgart – D ⊞ Vollmer VI.

Vogt, *Wolfgang (1485),* painter, f. 1485, † 1519 – CH ⊞ ThB XXXIV.

Vogt, *Wolfgang (1599)* (Vogt, Wolfgang), goldsmith, f. 1599, l. 1606 – CH ⊞ Brun III.

Vogt, *Wolfgang (1652),* pewter caster, * 26.2.1652, † 17.3.1717 – CH ⊞ Bossard; ThB XXXIV.

Vogt-Brandenberg, *Wolfgang* → **Vogt,** *Wolfgang* (1652)

Vogt-Räber, *Johannes* → **Vogt,** *Johannes*

Vogt-Rippmann, *Rosmarie,* interior designer, * 3.6.1939 Basel – CH ⊞ KVS.

Vogt von Wierand, *Caspar* → **Vogt,** *Caspar*

Vogt von Wierandt, *Caspar* (DA XXXII) → **Vogt,** *Caspar*

Vogt von Wierant, *Caspar* → **Vogt,** *Caspar*

Vogtherr, *Heinrich* → **Vogtherr,** *Heinrich* (1513)

Vogtherr, *Clemens* (Seling III) → **Vogtherr,** *Clement*

Vogtherr, *Clement* (Vogtherr, Clemens), goldsmith, * 1608 Mainheim, † 1685 – D ⊞ Seling III; ThB XXXIV.

Vogtherr, *Friedrich (1867)* (Vogtherr,
Friedrich), goldsmith (?), f. 1867 – A
□□ Neuwirth Lex. II.

Vogtherr, *Friedrich (1881)*, goldsmith,
jeweller, f. 1881, l. 1900 – A
□□ Neuwirth Lex. II.

Vogtherr, *Hanns Jakob*, painter, f. 1586
– D □□ ThB XXXIV.

Vogtherr, *Heinr.* (Bradley III) →
Vogtherr, *Heinrich* (1490)

Vogtherr, *Heinrich (1490)* (Vogtherr,
Heinr.; Vogtherr, Heinrich), master
draughtsman, form cutter, etcher, book
printmaker, illuminator, * 1490 Dillingen
an der Donau, † 1556 Wien – D, F,
A □□ Bradley III; DA XXXII; ELU IV;
ThB XXXIV.

Vogtherr, *Heinrich (1513)* (Vogtherr,
Jindřich), painter, master draughtsman,
* 1513 Dillingen an der Donau, † 1568
Wien – D, A, F, CZ □□ DA XXXII;
Toman II.

Vogtherr, *Jindřich* (Toman II) →
Vogtherr, *Heinrich* (1513)

Vogtherr, *Magdalena*, maker of
silverwork, f. 1864, l. 1880 – A
□□ Neuwirth Lex. II.

Vogtherr, *Wilhelm Friedrich (1881)*
(Vogtherr, Wilhelm Friedrich), goldsmith,
jeweller, f. 1881, l. 1903 – A
□□ Neuwirth Lex. II.

Vogtherr, *Wilhelm Friedrich (1908)*
(Vogtherr, Wilhelm Friedrich
(Junior)), goldsmith (?), f. 1908 – A
□□ Neuwirth Lex. II.

Vogtmann, *Gottlieb Benjamin*, goldsmith,
f. 1788, † 1810 – PL □□ ThB XXXIV.

Vogtner, *Joachim*, goldsmith, * about
1723 Graz, † 18.3.1782 Graz – A
□□ ThB XXXIV.

Vogtner, *Leopold*, goldsmith, maker
of silverwork, * Klosterneuburg,
f. 1707, † 19.8.1743 Graz – A □□ List;
ThB XXXIV.

Vogtner, *Michael*, goldsmith,
* Wien (?), f. 1693, l. after 1712 – A
□□ ThB XXXIV.

Vogts, *Friedrich*, architect, * 12.1.1713
Kempen (Rhein), † 11.9.1796 Kempen
(Rhein) – D □□ ThB XXXIV.

Vogts, *Richard*, portrait painter,
* 9.12.1874 Köln, l. before 1940 – D
□□ Ries; ThB XXXIV.

Vogts, *Wilhelm*, minter, f. 15.11.1596 – D
□□ Merlo.

Vogtschmidt, *J.* (Mak van Waay) →
Vogtschmidt, *Johan*

Vogtschmidt, *Joep* → **Vogtschmidt,** *Johan*

Vogtschmidt, *Johan* (Vogtschmidt,
J.), flower painter, still-life painter,
* 2.11.1905 Amsterdam (Noord-Holland)
– NL □□ Mak van Waay; Scheen II.

Vogué, *Guy de*, painter, * 1929 Paris – F
□□ Bénézit.

Voguet, *Léon*, painter, artisan, illustrator,
* 14.5.1879 Paris, l. before 1940
– F □□ Bénézit; Edouard-Joseph III;
Schurr IV; ThB XXXIV.

Voh, *Osvald* (Toman II) → **Voh,** *Oswald*

Voh, *Oswald* (Voh, Osvald), painter, master
draughtsman, illustrator, commercial
artist, * 1904 Buchau (Böhmen) –
CZ, D □□ ThB XXXIV; Toman II;
Vollmer V.

Vohánková, *Božena*, landscape painter,
flower painter, portrait painter,
* 2.3.1891 Brno, l. 1940 – CZ
□□ Toman II.

Vohdin, *Christoph*, painter, decorator,
* 10.1.1900 Zürich, † 19.4.1934 Zürich
– CH □□ Mülfarth; Plüss/Tavel II;
Vollmer V.

Vohdin, *Christoph Wilhelm* → **Vohdin,**
Christoph

Vohlström, *Nils* → **Wohlström,** *Nils*

Vohlström, *Nils Gabriel* (Nordström) →
Wohlström, *Nils*

Vohrna, *Jiří*, architect, * 4.3.1920 Čermná
u Kyšperka – CZ □□ Toman II.

Vohse, *Lucas de* → **Voss,** *Lucas de*

Voïart, *Élisa* → **Voïart,** *Élisabeth*

Voïart, *Élisabeth*, portrait miniaturist,
* 1786 Nancy, † 22.1.1866 Nancy – F
□□ Schidlof Frankreich; ThB XXXIV.

Voïart, *Jean-Baptiste*, painter, * 10.6.1757
Metz, l. 1824 – F □□ ThB XXXIV.

Voickert, *Eberhard* → **Woickert,** *Eberhard*

Voicu, *Dimitrie*, decorator, ceramist,
* 9.5.1925 Moreni – RO □□ Barbosa.

Voidel, *David*, sculptor, f. 10.4.1605,
l. 13.1.1612 – D □□ ThB XXXIV.

Voidtel, *David* → **Voidel,** *David*

Voigdt, *Georg*, weaver, f. 1672, l. 1673
– S □□ SvKL I.

Voigdt, *J. C.* → **Voigt,** *J. C.*

Voight, *Carl Daniel* → **Voigts,** *Carl
Daniel*

Voight, *Lewis Towson*, portrait painter,
miniature painter, fashion designer,
f. 1839, l. after 1845 – USA
□□ Groce/Wallace.

Voigt (1835), porcelain painter, f. about
1835 – D □□ Neuwirth II.

Voigt (1909), master draughtsman,
f. before 1909, l. before 1914 – D
□□ Ries.

Voigt, *A.*, porcelain painter, f. before 1909
– CZ □□ Neuwirth II.

Voigt, *Adolph Friedrich*, cabinetmaker,
f. before 1826 – D □□ ThB XXXIV.

Voigt, *Agnes*, painter, artisan, * 6.1.1846
Hamburg, † after 1910 – D □□ Rump;
ThB XXXIV.

Voigt, *Andreas*, master draughtsman, paper
artist, * Rodach, f. about 1804 – D
□□ ThB XXXIV.

Voigt, *Andreas Martin*, goldsmith,
silversmith, * about 1758 Bremen,
l. 1803 – D, DK □□ Bøje I.

Voigt, *Anton (1805)*, porcelain painter,
portrait painter, * 1805, l. 1843 – CZ
□□ Neuwirth II.

Voigt, *Anton (1834)*, porcelain
painter, f. about 1834, l. 1838 – D
□□ Neuwirth II; ThB XXXIV.

Voigt, *August*, landscape painter,
* Hannover, f. before 1878, l. 1894
– D, F □□ ThB XXXIV.

Voigt, *Balthasar*, painter, f. 1574 – D
□□ ThB XXXIV.

Voigt, *Bruno*, caricaturist, painter, * 1912,
† 1988 Berlin – D □□ Flemig.

Voigt, *C. C.*, portrait painter, f. 1790 – D
□□ ThB XXXIV.

Voigt, *Carl*, medalist, engraver, gem cutter,
* 6.10.1800 Berlin, † 13.10.1874 Triest
– D, I □□ ThB XXXIV.

Voigt, *Carl Daniel* → **Voigts,** *Carl Daniel*

Voigt, *Carl Frederik* → **Vogt,** *Carl
Frederik*

Voigt, *Carl Friedrich* (Voigt, Carlo
Federico; Voigt, Karl Friedrich), medalist,
gem cutter, miniature painter (?),
* 6.10.1800 Berlin, † 13.10.1874 Triest
– D, I □□ Bulgari I.2; DA XXXII;
Schidlof Frankreich.

Voigt, *Carl Salomon*, porcelain painter,
* 10.1723 Großwaltersdorf, † 12.2.1760
Meißen – D □□ Rückert.

Voigt, *Carl Samuel* → **Voigt,** *Carl
Salomon*

Voigt, *Carlo Federico* (Bulgari I.2) →
Voigt, *Carl Friedrich*

Voigt, *Caspar* → **Vogt,** *Caspar*

Voigt, *Charles A.*, illustrator, cartoonist,
* 1888, † 10.2.1947 – USA □□ Falk.

Voigt, *Christian Wilh.*, bell founder,
* Dremmen (Heinsberg), f. 1723, l. 1771
– D □□ ThB XXXIV.

Voigt, *Dietrich*, painter, graphic artist,
assemblage artist, * 1926 Oppeln (Ober-
Schlesien) – D □□ Wietek.

Voigt, *Elisabeth (1862)*, genre painter,
illustrator, * 1862 Nenntmannsdorf,
l. before 1914 – D □□ Ries.

Voigt, *Elisabeth (1898)*, woodcutter,
lithographer, painter, * 5.8.1898
Leipzig, † 8.11.1977 Leipzig – D
□□ Davidson II.2; Vollmer V.

Voigt, *Elise* → **Voigt,** *Elisabeth* (1862)

Voigt, *F.*, miniature painter, f. about 1830
– A □□ ThB XXXIV.

Voigt, *Franz*, mason, f. 1705, l. 1717 – D
□□ ThB XXXIV.

Voigt, *Franz Wilhelm*, genre
painter, * 4.9.1867 Hof (Bayern),
† 1949 München – D □□ Jansa;
Münchner Maler IV; Ries; ThB XXXIV.

Voigt, *Fridrich*, goldsmith, f. 1821, l. 1842
– SK □□ ArchAKL.

Voigt, *G. O.*, porcelain painter, porcelain
artist, f. about 1910 – D □□ Neuwirth II.

Voigt, *Gerhard*, poster artist, * 7.3.1926
Halle (Saale) – D □□ Vollmer VI.

Voigt, *Gustav*, painter, f. before 1822 – D
□□ ThB XXXIV.

Voigt, *Hanna* → **Voigt,** *Johanna Lucie
Marie*

Voigt, *Hans (1616)*, sculptor,
stonemason, f. 1616, l. 1628 – D, PL
□□ ThB XXXIV.

Voigt, *Hans (1813)*, sculptor, turner,
* 17.11.1813 Flensburg, † 7.12.1865
Hillerød – DK □□ ThB XXXIV.

Voigt, *Hans (1879)*, architect, * 24.10.1879
Leipzig, l. before 1940 – D
□□ ThB XXXIV.

Voigt, *Hans Henning Otto Harry von*
(Baron) → **Alastair**

Voigt, *Hulda* → **Voigt-Langbein,** *Hulda*

Voigt, *Ilse*, painter, graphic artist,
* 2.6.1905 Eberswalde, † 29.5.1997
Lausanne – CH □□ KVS; Vollmer VI.

Voigt, *J. C.*, copper engraver, f. before
1716 – D □□ Rump; ThB XXXIV.

Voigt, *J. F.*, veduta painter, f. 1834 – D
□□ ThB XXXIV.

Voigt, *J. G. J.*, master draughtsman,
f. 1802, l. 1806 – D □□ ThB XXXIV.

Voigt, *J. M.*, goldsmith, f. 1712 – D
□□ ThB XXXIV.

Voigt, *J. O.*, figure painter, porcelain
painter, f. about 1910 – D
□□ Neuwirth II.

Voigt, *J. W.*, porcelain painter, f. about
1910 – D □□ Neuwirth II.

Voigt, *Jeremias*, painter, f. 1613,
† before 13.11.1631 Dresden – D
□□ ThB XXXIV.

Voigt, *Joh. Bernhard*, cabinetmaker,
f. 1817 – D □□ ThB XXXIV.

Voigt, *Joh. Friedrich*, painter, * 1792,
† 1873 Homburg vor der Höhe – D
□□ ThB XXXIV.

Voigt, *Joh. Ludwig Gideon*, portrait
painter, * Neubrandenburg, f. 1821,
† 1825 Wismar (?) – D □□ ThB XXXIV.

Voigt, *Joh. Matthias*, goldsmith,
* 4.2.1794, † 30.11.1831 – D
□□ ThB XXXIV.

Voigt, *Johan August,* architectural draughtsman(?), * about 1809 Paramaribo (Suriname), l. before 1852 – NL ⊡ Scheen II.

Voigt, *Johann* → **Voit,** *Johann*

Voigt, *Johann Andreas,* architect, * Blankenburg (Harz), f. 1744, l. 1749 – D ⊡ ThB XXXIV.

Voigt, *Johann Frantz (1926)* (Voigt, Johann Frantz (der Ältere)), pewter caster, f. before 1926 – CZ ⊡ ThB XXXIV.

Voigt, *Johann Friedr.,* painter, * Berlin(?), f. about 1729, l. 28.8.1761 – NL ⊡ ThB XXXIV.

Voigt, *Johann Salomon,* porcelain painter, f. 23.3.1743 – D ⊡ Rückert.

Voigt, *Johanna Lucie Marie,* painter, * 30.8.1881 Polzk, † 20.5.1950 Düsseldorf – EW, D ⊡ Hagen.

Voigt, *Jos.,* porcelain painter, f. 1876, l. 1879 – CZ ⊡ Neuwirth II.

Voigt, *Karl,* sculptor, * 1923 Halle (Saale), † 1958 Halle (Saale) – D ⊡ Vollmer V.

Voigt, *Karl Friedrich* (Schidlof Frankreich) → **Voigt,** *Carl Friedrich*

Voigt, *Klaus,* ceramist, * 1927 Ratibor – D, PL ⊡ WWCCA.

Voigt, *Leigh,* graphic artist, * 1943 Johannesburg – ZA ⊡ Berman.

Voigt, *Lorentz,* painter, f. 15.4.1735 – DK ⊡ ThB XXXIV.

Voigt, *Lothar,* painter, graphic artist, master draughtsman, * 1928 Vielstedt (Hude) – D ⊡ Wietek.

Voigt, *Ludwig,* master draughtsman, f. before 1909 – D ⊡ Ries.

Voigt, *Max,* landscape painter, * 12.5.1889 Straßburg, l. before 1940 – F ⊡ Bauer/Carpentier VI; ThB XXXIV.

Voigt, *Meta,* book illustrator, painter, graphic artist, master draughtsman, * 1866 Rostock, l. before 1940 – D ⊡ Ries; ThB XXXIV.

Voigt, *Moritz,* master draughtsman, copper engraver, * Halle (Saale), f. before 1840, l. 1881 – D ⊡ ThB XXXIV.

Voigt, *O. E. G.,* porcelain painter, porcelain artist, f. about 1900, l. 1910 – D ⊡ Neuwirth II.

Voigt, *Otto,* illustrator, f. before 1904 – A ⊡ Ries.

Voigt, *Otto Eduard,* ceramist, master draughtsman, porcelain artist, porcelain painter, * 12.3.1870 Dresden, l. before 1961 – D ⊡ ThB XXXIV; Vollmer V.

Voigt, *P. R.,* porcelain painter, porcelain artist, f. 1910 – D ⊡ Neuwirth II.

Voigt, *Paul,* bookplate artist, * 5.6.1859 Berlin, † 1924 Berlin – D ⊡ ThB XXXIV.

Voigt, *Peter (1606),* goldsmith, f. 1606, l. 1617 – D ⊡ ThB XXXIV.

Voigt, *Peter (1925),* painter, graphic artist, * 1925 – D ⊡ Vollmer V.

Voigt, *Reinhard,* ceramist, * 1940 Berlin – D, F ⊡ WWCCA.

Voigt, *Richard Otto,* painter, lithographer, * 29.7.1895 Leipzig, l. before 1961 – D ⊡ ThB XXXIV; Vollmer V.

Voigt, *Rudolf,* painter, master draughtsman, graphic artist, artisan, * 18.9.1925 Leipzig – D ⊡ ArchAKL.

Voigt, *Simon* → **Veidt,** *Simon*

Voigt, *Teresa* (Voiygt, Teresa; Voigt, Theresa), portrait miniaturist, * 1810 Rom, l. after 1857 – D, I ⊡ DEB XI; Schidlof Frankreich; ThB XXXIV.

Voigt, *Theresa* (Schidlof Frankreich) → **Voigt,** *Teresa*

Voigt, *Walter,* painter, graphic artist, illustrator, * 1.3.1908 Leipzig – D ⊡ Vollmer V.

Voigt, *Wilhelm,* architect, * 6.12.1857 Slangaard (Hadersleben), † 14.9.1916 Kiel – D ⊡ ThB XXXIV.

Voigt, *Willy,* architect, f. before 1901 – D ⊡ Ries.

Voigt, *Wolfgang,* painter, * 1584 Halle (Saale), † 1656 – D ⊡ ThB XXXIV.

Voigt, *Zacharias (1726),* architect, f. 1726, l. 1729 – D ⊡ ThB XXXIV.

Voigt, *Zacharias (1765),* goldsmith, * 1765, † 6.2.1836 – D ⊡ ThB XXXIV.

Voigt-Fölger, *August,* landscape painter, animal painter, * 1836(?) Hannover, † 25.8.1918(?) Hannover – D ⊡ ThB XXXIV.

Voigt-Gätcke, *Sophie,* painter, * 18.5.1895 Nürnberg, l. before 1961 – D ⊡ Vollmer V.

Voigt-Langbein, *Hulda,* portrait painter, * 13.9.1879 (Gut) Marienhof (Schlei), † 1.5.1954 – D ⊡ Wolff-Thomsen.

Voigt von Wierand, *Caspar* → **Vogt,** *Caspar*

Voigt von Wierandt, *Caspar* → **Vogt,** *Caspar*

Voigt von Wierant, *Caspar* → **Vogt,** *Caspar*

Voigtel, *Karl Eduard Richard* (Merlo) → **Voigtel,** *Richard*

Voigtel, *Richard* (Voigtel, Karl Eduard Richard), architect, * 31.5.1829 Magdeburg, † 27.9.1902 or 28.9.1902 Köln – D ⊡ DA XXXII; ELU IV; Merlo; ThB XXXIV.

Voigtländer, *Joh. Heinrich,* carver of coats-of-arms, stamp carver, seal carver, * Bettmar (Hannover)(?), † 1705 Erfurt – D ⊡ ThB XXXIV.

Voigtländer, *Rudolf von,* painter, * 2.1.1854 Braunschweig, l. before 1940 – D ⊡ Jansa; ThB XXXIV.

Voigtlaender, *Ursula,* painter, * 23.2.1922 Hannover – D ⊡ BildKueHann.

Voigtländer-Tetzner, *Emil,* painter, * 30.5.1851 Burgstädt, l. after 1894 – D ⊡ ThB XXXIV.

Voigtlander, *Katherine von* → **VonVoigtlander,** *Katherine*

Voigtlander, *Katherine* (EAAm III) → **VonVoigtlander,** *Katherine*

Voigtlein, *Christian Conrad* → **Voigtlin,** *Christian Conrad*

Voigtlin, *Christian Conrad,* architect, * before 16.11.1726(?), † before 21.12.1794 – D ⊡ ThB XXXIV.

Voigts, *Carl Daniel,* portrait painter, copper engraver, * before 30.7.1747 Braunschweig, † 8.3.1813 Kiel – D ⊡ Feddersen; ThB XXXIV.

Voigts, *Franz* → **Voigt,** *Franz*

Voigts, *Joachim,* painter, graphic artist, * 1907 Windhuk – SWA ⊡ Berman.

Voigts, *Jürgen,* goldsmith, f. 1624 – D ⊡ ThB XXXIV.

Voigts-Rhetz, *Blanca von* → **Voigts-Rhetz,** *Blanca Albertine Marie Amalie von*

Voigts-Rhetz, *Blanca Albertine Marie Amalie von,* painter, * 10.4.1886 Berlin, l. 1910 – S ⊡ SvKL II.

Voijs, *Adriaen de* → **Vois,** *Ary de*

Voilard, *Pierre,* silversmith, f. 1536 – F ⊡ Brune.

Voile de Vilarmont, *Louis,* goldsmith, f. 31.7.1738, l. 28.8.1743 – F ⊡ Nocq IV.

Voilet, *Antoine,* bookbinder, f. 1683, l. 1689 – F ⊡ Audin/Vial II.

Voillard, *Franz Sebastian,* bell founder, f. 1661, l. 1683 – D ⊡ ThB XXXIV.

Voillart, miniature painter, f. 1701 – F ⊡ ThB XXXIV.

Voille, *Jean* (Schidlof Frankreich) → **Voille,** *Jean Louis*

Voille, *Jean Louis* (Voille, Jean; Vual', Žan-Lui), portrait painter, miniature painter, * 4.5.1744 or 14.5.1744 Paris, † 1796 or 1804 St. Petersburg – RUS, F ⊡ ChudSSSR II; Schidlof Frankreich; ThB XXXIV.

Voillemot, *André-Charles* (Edouard-Joseph III) → **Voillemot,** *Charles*

Voillemot, *Charles* (Voillemot, André-Charles), genre painter, portrait painter, decorator, * 9.12.1822 or 13.12.1822 Paris, † 9.4.1893 Paris – F ⊡ Edouard-Joseph III; ThB XXXIV.

Voillemot, *Claude,* bell founder, f. 1692, l. 1742 – F ⊡ Audin/Vial II.

Voilles, *Jean Louis* → **Voille,** *Jean Louis*

Voillo, *Claudius,* bell founder, f. 1621, l. 1650 – F ⊡ ThB XXXIV.

Voillo, *Claus* → **Voillo,** *Claudius*

Voillo, *Steffen,* bell founder, f. 1650, l. 1674 – F, D ⊡ ThB XXXIV.

Voilo, *Claudius* → **Voillo,** *Claudius*

Voilo, *Claus* → **Voillo,** *Claudius*

Voilon, *Claude* → **Wallon,** *Claude*

Voin, *Timofej,* cannon founder, f. 1655 – RUS ⊡ ChudSSSR II.

Voinaŭ, *Aljaksandr Petraŭvič* → **Voinov,** *Aleksandr Petrovič*

Voinescu, *Romeo,* book illustrator, caricaturist, graphic artist, decorator, fresco painter, mosaicist, * 28.4.1925 Brăila – RO ⊡ Barbosa; Vollmer V.

Voinescu-Siegfried, *Cella,* painter, decorator, * 5.11.1909 Bukarest – RO, F ⊡ Jianou.

Voinier, *Antoine,* architect, f. before 1795, l. 1810 – F ⊡ ThB XXXIV.

Voinkov, *Pavel Archipovič,* painter, * 6.9.1918 Ljubino – RUS ⊡ ChudSSSR II.

Voinov, *Aleksandr Petrovič,* architect, * 23.11.1902 Kolpino (St. Petersburg), † 1.10.1987 Minsk(?) – BY, RUS ⊡ KChE I.

Voinov, *Aleksandr Timofeevič,* painter, * 17.8.1758, l. 1779 – RUS ⊡ ChudSSSR II.

Voinov, *Ivan,* painter, * 23.11.1788, l. 1813 – RUS ⊡ ChudSSSR II.

Voinov, *Ivan Aleksandrovič,* painter, * 1796, † 8.10.1861 St. Petersburg – RUS ⊡ ChudSSSR II.

Voinov, *Ivan Fedorovič,* painter, * 28.2.1765, † 1829(?) – RUS ⊡ ChudSSSR II.

Voinov, *Michail,* painter, f. 1684, l. 1686 – RUS ⊡ ChudSSSR II.

Voinov, *Michail Fedorovič* (Voinov, Mikhail Fedorovich; Woinoff, Michail Fjodorowitsch), history painter, portrait painter, master draughtsman, * 13.11.1759 St. Petersburg, † 5.4.1826 St. Petersburg – RUS ⊡ ChudSSSR II; Milner; ThB XXXVI.

Voinov, *Mikhail Fedorovich* (Milner) → **Voinov,** *Michail Fedorovič*

Voinov, *Nikolaj Alekseevič,* glass artist, * 18.12.1927 Udomlja – RUS ⊡ ChudSSSR II.

Voinov, *Rostislav Vladimirovič* (Voinov, Rostislav Vladimirovich), sculptor, bookplate artist, * 10.11.1881, † 1919 – RUS ⊡ ChudSSSR II; Milner.

Voinov, *Rostislav Vladimirovich* (Milner) → **Voinov,** *Rostislav Vladimirovič*

Voinov, *Semen Maksimovič,*
sculptor, f. 1725, l. 1726 – RUS
▭ ChudSSSR II.

Voinov, *Svjatoslav Vladimirovič* (Voinov,
Svyatoslav Vladimirovich), master
draughtsman, * 1890, † 1920 – RUS
▭ Milner.

Voinov, *Svyatoslav Vladimirovich* (Milner)
→ **Voinov,** *Svjatoslav Vladimirovič*

Voinov, *Vsevolod Vladimirovič* (Woinoff,
Wsewolod), graphic artist, * 13.3.1880
St. Petersburg, † 12.11.1945 Leningrad
– RUS ▭ ChudSSSR II; Vollmer VI.

Voir, *Fortunato,* painter, * 6.8.1907
Livorno – I ▭ Comanducci V.

Voiret, *Verena,* textile artist, kinetic
illumination artist, architect, artisan,
* 10.11.1939 St. Gallen – CH ▭ KVS.

Voirin, *Charles Jacques,* painter, f. about
1710, l. 1720 – F ▭ ThB XXXIV.

Voirin, *Claude Joseph (1686),* painter,
sculptor, * before 21.2.1686 Germiny,
† 7.5.1722 or 7.5.1732 (?) Nancy – F
▭ ThB XXXIV.

Voirin, *Claude Joseph (1755),* sculptor,
f. 14.10.1755 – F ▭ Lami 18.Jh. II.

Voirin, *François,* sculptor, f. 1723 – F
▭ Lami 18.Jh. II.

Voirin, *Jacques* → **Warin,** *Jacques*

Voirin, *Jules* (Schurr I) → **Voirin,** *Jules
Ant.*

Voirin, *Jules Ant.* (Voirin, Jules), painter,
* 1833 Nancy, † 1898 Nancy – F
▭ Schurr I; ThB XXXIV.

Voirin, *Léon* (Schurr I; Schurr II) →
Voirin, *Léon Joseph*

Voirin, *Léon Joseph* (Voirin, Léon),
painter, * 1833 Nancy, † 1887 Nancy –
F ▭ Schurr I; Schurr II; ThB XXXIV.

Voirin, *Pierre,* sculptor, f. 1771 – F
▭ Brune; Lami 18.Jh. II.

Voiriot, *Guglielmo,* painter, f. 16.4.1749
– I ▭ Schede Vesme III.

Voiriot, *Guillaume,* portrait painter,
miniature painter, * 20.11.1713 Paris,
† 30.11.1799 – F ▭ ThB XXXIV.

Voiriot, *Jean,* sculptor, * 1673 Paris,
† after 1719 – F ▭ ThB XXXIV.

Voiriot, *Nicolas,* miniature painter, f. 1676,
l. 3.12.1679 – F ▭ ThB XXXIV.

Voirol, *August,* copyist, painter,
* 20.3.1861 Benken (Basel-Land),
† 4.6.1919 – CH ▭ Brun IV.

Voirol, *Edgar,* graphic artist, glass
painter, illustrator, * 6.10.1897 Biel
(Bern), † 8.4.1987 St-Maurice –
CH ▭ Plüss/Tavel II; ThB XXXIV;
Vollmer V.

Voirol, *Fritz,* landscape painter,
* 16.2.1887 Basel, † 2.7.1928 Olten
– CH ▭ Brun IV; Plüss/Tavel II;
ThB XXXIV; Vollmer V.

Voirol, *Yves,* painter, * 9.10.1931 Les
Genevez – CH ▭ KVS.

Vois, *Arie de* (Bernt III; DA XXXII) →
Vois, *Ary de*

Vois, *Ary de* (Vois, Arie de), painter,
* about 1632 or 1630 or 1635 Utrecht,
† 11.7.1680 Leiden – NL ▭ Bernt III;
DA XXXII; ThB XXXIV.

Vois, *Ernest,* faience maker, f. 1796 – F
▭ ThB XXXIV.

Vois, *G. D.,* painter, f. 1601 – NL
▭ ThB XXXIV.

Vois, *J. De* → **Vois,** *G. D.*

Vois, *J. D.* (?) → **Vois,** *G. D.*

Vois, *Jacques,* armourer, f. about 1500
– B, NL ▭ ThB XXXIV.

Vois, *Jan de* → **Voss,** *Johann de*

Vois, *Jeudonné de* → **Voix,** *Jeudonné de*

Vois, *Johann de* → **Voss,** *Johann de*

Vois, *Theodatus de* → **Voix,** *Jeudonné de*

Voisard-Margerie, *Adrien,* painter, * 1867
Honfleur, † 1954 – F ▭ Schurr V.

Voiseux, portrait painter, f. 1766, l. 1767
– F ▭ ThB XXXIV.

Voisey, *Vincent William,* architect,
f. 22.10.1864, † before 8.8.1891 – GB
▭ DBA.

Voisin, *Adrien* (Voisin, Adrien Alexander),
sculptor, decorator, watercolourist,
* 4.10.1890 Islip (New York),
† 8.5.1979 Palos Verdes (California)
– USA ▭ Hughes; Karel.

Voisin, *Adrien Alexander* (Hughes) →
Voisin, *Adrien*

Voisin, *Cléradius,* painter, f. 1662 – F
▭ Brune.

Voisin, *Denis,* goldsmith, f. 1469 – F
▭ Nocq IV.

Voisin, *Étienne,* building craftsman,
f. 1371, l. 1395 – F ▭ ThB XXXIV.

Voisin, *François,* master draughtsman,
f. about 1790 – F ▭ ThB XXXIV.

Voisin, *Frédéric,* painter, mixed media
artist, * 1957 – F ▭ Bénézit.

Voisin, *Gérard,* sculptor, * 1934 Nantes
– F ▭ Bénézit.

Voisin, *Henri (1701),* clockmaker, f. 1701
– F ▭ ThB XXXIV.

Voisin, *Henri (1861),* etcher,
master draughtsman, medalist,
* 6.8.1861 St-Mandé, l. 1892 – F
▭ Edouard-Josèph III; ThB XXXIV.

Voisin, *Jacques,* woodcutter, f. 1837 – F
▭ Audin/Vial II.

Voisin, *Jacquet,* goldsmith, f. 6.12.1461
– F ▭ Nocq IV.

Voisin, *Joseph-Anatole,* architect, * 1872
Montlignon, l. 1901 – F ▭ Delaire.

Voisin, *Louis,* cabinetmaker, f. 1727,
l. 1765 – F ▭ ThB XXXIV.

Voisin, *Mathelin,* embroiderer, f. 1549,
l. 1570 – F ▭ ThB XXXIV.

Voisin, *Mathurin* → **Voisin,** *Mathelin*

Voisin, *Paul,* porcelain painter (?), f. 1894
– PL, D ▭ Neuwirth II.

Voisin, *Philippe (1467),* painter, f. 1467,
l. 1504 – B, NL ▭ ThB XXXIV.

Voisin, *Philippe (1717),* cabinetmaker,
f. 1717 – F, RUS ▭ ThB XXXIV.

Voisin, *Pierre,* goldsmith, f. 1463 – F
▭ Nocq IV.

Voisin, *Raoul,* painter, * 24.10.1916
Corgémont – CH ▭ Jakovsky.

Voisin, *Raymonde,* painter, f. 1901 – F
▭ Bénézit.

Voisin, *Roch,* painter, f. 1629, † before
18.4.1640 Paris – F ▭ ThB XXXIV.

Voisin, *Thomas,* copyist, f. 1430 – F
▭ Bradley III.

Voisin-Delacroix, *Alphonse,* sculptor,
* 1857 Besançon, † 3.4.1893 Paris – F
▭ Brune; Lami 19.Jh. IV; ThB XXXIV.

Voison, *J.,* still-life painter, f. before 1783,
l. 1784 – F ▭ ThB XXXIV.

Voissinet, *J. P.* → **Vossinik,** *J. P.*

Voit, *Ägidius,* painter, * about 1614,
† 1656 – D ▭ ThB XXXIV.

Voit, *Andreas* → **Voigt,** *Andreas*

Voit, *August von,* architect, * 17.2.1801
Wassertrüdingen, † 12.12.1870 or
17.12.1870 München – D ▭ DA XXXII;
ThB XXXIV.

Voit, *Ervin,* poster painter, genre painter,
landscape painter, poster artist, costume
designer, * 1882 Csorvás, † 1932
Budapest – H ▭ MagyFestAdat.

Voit, *Joh. Andr.,* pewter caster, * Neustadt
(Saale) (?), f. 1658 – D ▭ ThB XXXIV.

Voit, *Joh. Benedikt,* ebony artist, portrait
painter, miniature painter, † 1795 – D
▭ ThB XXXIV.

Voit, *Joh. Michael,* architect, * 13.12.1771
Ansbach, † 30.10.1846 Augsburg – D
▭ ThB XXXIV.

Voit, *Johann,* cabinetmaker, f. 1697,
† 25.12.1729 Bamberg – D ▭ Sitzmann;
ThB XXXIV.

Voit, *Joseph Anton,* goldsmith, f. 1785,
l. 1806 – D ▭ ThB XXXIV.

Voit, *Otto,* portrait painter, landscape
painter, * 22.7.1896 München,
† 15.9.1973 München – D
▭ Münchner Maler VI; Vollmer V.

Voit, *Richard Jacob August von* → **Voit,**
August von

Voit, *Robert* → **Foit,** *Robert*

Voit, *Sigmund,* sculptor, carver, f. 1522,
l. 1543 – D ▭ ThB XXXIV.

Voit, *Wigand* → **Wigand** (1437)

Voïta, *Bernard,* photographer, sculptor,
* 2.6.1960 Cully – CH ▭ KVS.

Voïta, *Denise* (Voïta, Denise Marie),
painter, * 14.3.1928 Marsens – CH
▭ KVS; Plüss/Tavel II.

Voïta, *Denise Marie* (Plüss/Tavel II) →
Voïta, *Denise*

Voitel, *Franz,* painter, * 1773 Solothurn,
† 1839 – CH ▭ ThB XXXIV.

Voitellier, *Marie Théophile* (Voitellier,
Marie Théophile Lainé), flower
painter, porcelain painter, * Paris,
f. before 1845, l. 1859 – F
▭ Hardouin-Fugier/Grafe; Neuwirth II;
ThB XXXIV.

Voitellier, *Marie Théophile Lainé*
(Neuwirth II) → **Voitellier,** *Marie
Théophile*

Voiteur, *Guillemin de,* mason, f. 1399,
l. 1400 – F ▭ Brune.

Voith, *Agatha Barbara* → **Kriner,** *Agatha
Barbara*

Voith, *Johann,* painter, f. 11.9.1690,
† 18.7.1715 – D ▭ Markmiller.

Voitrin, *Gérard* → **Vatrin,** *Gérard*

Voitrin, *Gérard,* sculptor, f. 1684 – F
▭ ThB XXXIV.

Voits, *Carl Daniel* → **Voigts,** *Carl Daniel*

Voitsburg, *Joh. Friedrich,* flower painter,
* 25.12.1733 Ichtershausen (Gotha),
† 11.12.1793 Frankfurt (Main) – D
▭ ThB XXXIV.

Voittur, *Wilhelm* → **Voytur,** *Wilhelm*

Voiturin, *Jean,* cabinetmaker, f. 12.5.1777
– F ▭ Audin/Vial IV.

Voituron, *Albert Joseph,* sculptor,
* 4.8.1787 Gent, † 25.3.1847 Gent
– B ▭ ThB XXXIV.

Voix, *Jeudonné de,* glass blower, f. about
1699, l. 1709 – NL ▭ ThB XXXIV.

Voix, *Theodatus de* → **Voix,** *Jeudonné de*

Voiygt, *Teresa* (DEB XI) → **Voigt,** *Teresa*

Voizard, *Émile-Charles,* architect, * 1881
Paris, l. 1900 – F ▭ Delaire.

Vojáček, *František,* painter, illustrator,
ceramist, * 18.9.1893 Prag, † 29.3.1942
(Konzentrationslager) Mauthausen – CZ
▭ Toman II.

Vojáček, *Josef Mořic,* painter, * 1824
Prostějov, † 8.2.1885 Kudlovice – CZ
▭ Toman II.

Vojcech (1578), sculptor, f. 1578 – PL,
UA ▭ ChudSSSR II.

Vojcech (1686), painter, f. 1686, † 1689
– PL, UA ▭ ChudSSSR II.

Vojcechivs'kyj, *Oleksandr Klymentijovyč*
(Vojcechovskij, Aleksandr Kliment'evič),
painter, * 26.10.1925 Dnepropetrovsk
– UA ▭ ChudSSSR II.

Vojcechovskij, *Aleksandr Kliment'evič* (ChudSSSR II) → **Vojcechivs'kyj,** *Oleksandr Klymentijovyč*

Vojcechovskij, *Michail Vladimirovič,* toy designer, sculptor, master draughtsman, designer, * 23.7.1931 Leningrad – RUS ▭ ChudSSSR II.

Vojdović, *Ivo,* painter, * 29.11.1923 Dubrovnik – HR ▭ ELU IV.

Vojin, goldsmith, f. 1682 – BiH ▭ Mazalić.

Vojířová, *Ludmila,* carver, sculptor, * 9.5.1919 Saratow – CZ ▭ Toman II.

Vojna, *Jan,* portrait painter, * 9.12.1861 Pacov, † 8.4.1894 Pacov – CZ ▭ Toman II.

Vojna, *Jaroslav,* painter, illustrator, * 3.5.1909 Týn nad Vltavou – CZ ▭ Toman II.

Vojnov, *Dimităr Stefanov,* painter, * 15.4.1946 Resen – BG ▭ EIIB.

Vojnov, *I.,* lithographer, f. 1801 – RUS ▭ ChudSSSR II.

Vojnović, *Bogosav,* painter, illustrator, * 3.8.1894 Leskovac, † 1.12.1942 Belgrad – YU ▭ ELU IV.

Vojnović, *Mojsej,* painter, f. 1801 – YU ▭ ELU IV.

Vojnović, *Vladimir,* painter, * 6.12.1917 Bugojno – BiH ▭ ELU IV.

Vojnska, *Vesa Georgieva,* sculptor, * 17.11.1928 Sofia – BG ▭ EIIB.

Vojska, *Marjan,* painter, graphic artist, * 1934 Domžale – D, SLO ▭ KüNRW I.

Vojšvillo, *Evgenij Valerianovič,* graphic artist, * 16.10.1907 Libau – RUS, LV ▭ ChudSSSR II.

Vojta → **Albricht,** *Šimon*

Vojta, *Jiří H.,* painter, graphic artist, * 29.7.1921 Prag – CZ ▭ Toman II.

Vojta, *Joh.,* porcelain painter, f. 1908 – A ▭ Neuwirth II.

Vojta, *Otakar,* painter, * 27.10.1879 Německý Brod, l. 1943 – CZ ▭ Toman II.

Vojta, *Václav,* painter, * 1876 Liblice, † 4.2.1897 – CZ ▭ Toman II.

Vojtěch (1596), carver, f. 1596 – CZ ▭ Toman II.

Vojtěch, *Miroslav,* artisan, * 26.6.1915 Lhota – CZ ▭ Toman II.

Vojtěch z Ziernovicz, painter, f. 1554, l. 1556 – CZ ▭ Toman II.

Vojtko, *Boris Ničiporovič* → **Vojtko,** *Boris Nikiforovič*

Vojtko, *Boris Nikiforovič,* graphic artist, illustrator, watercolourist, * 12.9.1928 Charkov – UA ▭ ChudSSSR II.

Vojtková, *Taňána,* glass artist, * 2.5.1958 Hradec Králové – CZ ▭ ArchAKL.

Vokáčová-Šindlerová, *Milada,* painter, * 20.1.1923 Kroměříž – CZ ▭ Toman II.

Vokál, *Jiří,* painter, f. 1622, l. 1636 – CZ ▭ Toman II.

Vokálek, *Arnošt,* architect, * 6.1.1922 – CZ ▭ Toman II.

Vokálek, *František,* painter, sculptor, * 20.6.1883 Prag, † 3.12.1943 Prag – CZ ▭ Toman II.

Vokálek, *Josef,* painter, * 3.1.1887 Velké Čakovice, l. 1934 – CZ ▭ Toman II.

Vokalek, *Josef Georg,* landscape painter, veduta painter, f. 1918 – A ▭ Fuchs Geb. Jgg. II.

Vokálek, *Ladislav,* painter, master draughtsman, * 2.5.1894 Prag-Žižkov – CZ ▭ Toman II.

Vokálek, *Václav,* sculptor, artisan, * 25.10.1891 Prag, l. before 1961 – CZ ▭ ThB XXXIV; Toman II; Vollmer V.

Vokaš... → **Vokašin**

Vokašin, stonemason – BiH ▭ Mazalić.

Vokativ, *Stijepo,* medalist, * Dubrovnik (?), † 1748 – HR, A ▭ ELU IV.

Vokes, *A. E.,* portrait painter, landscape painter, sculptor, * 1874, l. before 1940 – GB ▭ Wood.

Vokes, *Albert Ernest,* portrait painter, landscape painter, sculptor, * 1874 – GB ▭ Wood.

Vokins, *Charles,* architect, f. 1820, l. 1849 – GB ▭ Colvin.

Vokolek, *Vojmír,* painter, graphic artist, * 3.6.1910 Pardubice – CZ ▭ Toman II.

Vokoun, *Eduard,* sculptor, * 20.4.1871 Kolín – CZ ▭ Toman II.

Vokoun, *Josef,* painter, architect, * 13.4.1893 Sadska – CZ ▭ Toman II.

Vol', *Anatolij Jakovlevič,* painter, * 27.2.1897 St. Petersburg, l. 1947 – RUS ▭ ChudSSSR II.

Volá, *Joan,* silversmith, f. 1354 – E, F ▭ Ráfols III.

Volaire (Maler-Familie) (ThB XXXIV) → **Volaire,** *André*

Volaire (Maler-Familie) (ThB XXXIV) → **Volaire,** *François Alexis*

Volaire (Maler-Familie) (ThB XXXIV) → **Volaire,** *Jacques*

Volaire (Maler-Familie) (ThB XXXIV) → **Volaire,** *Jean*

Volaire (Maler-Familie) (ThB XXXIV) → **Volaire,** *Marie Anne*

Volaire (Maler-Familie) (ThB XXXIV) → **Volaire,** *Pierre Jacques*

Volaire, landscape painter, f. 1778 – GB ▭ Grant.

Volaire, *André,* painter, * 8.9.1768 Toulon, † 1.3.1831 Embrun (Hautes-Alpes) – F ▭ Alauzen; ThB XXXIV.

Volaire, *François Alexis,* painter, * 2.4.1699 Toulon, † 13.5.1775 Toulon – F ▭ Alauzen; ThB XXXIV.

Volaire, *Jacques* (Volaire, Jacques Auguste), painter, * 12.12.1685 Toulon, † 20.4.1768 Toulon – F ▭ Alauzen; ThB XXXIV.

Volaire, *Jacques Antoine,* painter, master draughtsman, * 30.4.1729 Toulon, † after 1802 Neapel – I, F ▭ Brewington.

Volaire, *Jacques Auguste* (Alauzen) → **Volaire,** *Jacques*

Volaire, *Jean,* painter, * about 1660 Toulon, † 1721 Toulon – F ▭ Alauzen; ThB XXXIV.

Volaire, *Marie Anne,* painter, * 29.9.1730 Toulon, † 24.3.1806 Toulon – F ▭ Alauzen; ThB XXXIV.

Volaire, *Pierre Jacques,* marine painter, * 30.4.1729 Toulon, † 1790 or 1800 or before 1802 Neapel or Lerici – F, I ▭ Alauzen; DA XXXII; PittItalSettec; ThB XXXIV.

Volák, *Ludvík,* architect, artisan, * 11.7.1909 Zlín – CZ ▭ Toman II.

Volanakis, *C.* (Brewington) → **Volanakis,** *Konstantinos*

Volanakis, *Konstantinos* (Volanakis, C.; Bolanachi, Konstantinos), marine painter, * 1829 or 17.3.1837 Iraklion (Kreta), † 1907 Piräus – GR, D ▭ Brewington; ThB IV.

Voland, *Henri,* painter, * Paris, f. 1855 – CH, F ▭ Brun III.

Voland, *Simon* → **Vollant,** *Simon*

Volandon, *Antoine,* potter, * Navarre, f. 1540, l. 1595 (?) – F ▭ Audin/Vial II.

Volandray, *Antoine* → **Volandon,** *Antoine*

Volandrin, *Antoine* → **Volandon,** *Antoine*

Volanek, *Raimund,* painter, * 28.8.1857 Wien, † 30.3.1924 Wien – A ▭ Fuchs Maler 19.Jh. Erg.-Bd II; Fuchs Maler 19.Jh. IV.

Volani, *Margherita,* painter, * Trient, f. 1799 – I ▭ ThB XXXIV.

Volani, *Nicolò,* painter, * 16.8.1728 Trient or Volano, † after 1808 – I ▭ DEB XI; ThB XXXIV.

Volanskij, *Frančišek,* wood carver, f. 1772, l. 1781 – PL, UA ▭ ChudSSSR II.

Volans'kyj, *Francišek* → **Volanskij,** *Frančišek*

Volant, *Antoine* (Audin/Vial II) → **Voulant,** *Antoine*

Volant, *Guillem,* goldsmith, * Roilhan (?) or Roaillan (?), f. 1540 – F ▭ Roudié.

Volant, *Jacques,* woodcutter, f. 1550 – F ▭ Audin/Vial II.

Volant, *Jean,* medieval printer-painter, f. 1568, l. 1571 – F ▭ Audin/Vial II.

Volant, *Joan,* smith, f. 1653 – E ▭ Ráfols III.

Volante, *Lodovico,* copper engraver, f. 1598 – I ▭ ThB XXXIV.

Volanti, *Turi,* painter, * 20.7.1930 or 20.7.1931 Floridia (Siracusa) – I ▭ Comanducci V; DEB XI.

Volaperta, ivory carver, f. 1814 – F ▭ ThB XXXIV.

Volard, *Antoine,* cabinetmaker, f. 1551, l. 1554 – F ▭ ThB XXXIV.

Volari, *Vincenzo,* decorative painter, † 27.1.1761 Ferrara – I ▭ DEB XI; ThB XXXIV.

Volart, *Casimir,* lace maker, f. 1845 – E ▭ Ráfols III.

Volavka, *Pavel* → **Wolawka,** *Pavel*

Volberg, *August* (Vol'berg, August Chansovič), architect, * 18.12.1896 Kolga, l. 1963 – EW, RUS ▭ KChE V.

Vol'berg, *August Chansovič* (KChE V) → **Volberg,** *August*

Volberg, *Erika* → **Nõva,** *Erika*

Volborth, *Alexander von* (Ries) → **Volborth,** *Alexander Hubert von*

Volborth, *Alexander Hubert von* (Volborth, Alexander Hubertus von; Volborth, Alexander von), graphic artist, painter, master draughtsman, illustrator, * 2.2.1885 St. Petersburg, † 1973 Biberach an der Riss – D, RUS ▭ Nagel; Ries; Vollmer VI.

Volborth, *Alexander Hubertus von* (Nagel) → **Volborth,** *Alexander Hubert von*

Volborth, *Colomba,* portrait painter, still-life painter, * 1900, † 1976 Biberach – D ▭ Nagel.

Volbracht, *Hans Joachim,* painter, graphic artist, * 19.4.1922 Duisburg – D ▭ Vollmer VI.

Volbrecht, *Ernst,* architectural painter, landscape painter, etcher, * 1877 Hannover, l. before 1961 – D ▭ Vollmer V.

Volca (Vulca), sculptor (?), * Veji (?), f. about 534 BC – I ▭ ELU IV; ThB XXXIV.

Volcart (Goldschmiede-Familie) (ThB XXXIV) → **Volcart,** *Hermès*

Volcart (Goldschmiede-Familie) (ThB XXXIV) → **Volcart,** *Hugues*

Volcart (Goldschmiede-Familie) (ThB XXXIV) → **Volcart,** *Jacques*

Volcart (Goldschmiede-Familie) (ThB XXXIV) → **Volcart,** *Jean*

Volcart (Goldschmiede-Familie) (ThB XXXIV) → **Volcart**, *Pierre*

Volcart (Goldschmiede-Familie) (ThB XXXIV) → **Volcart**, *Rogier*

Volcart, *Hermès*, goldsmith, f. 1655, † before 19.5.1688 – B, NL ⊡ ThB XXXIV.

Volcart, *Hugues*, goldsmith, f. 1607 – B, NL ⊡ ThB XXXIV.

Volcart, *Jacques*, goldsmith, f. 1586, l. 1621 – B, NL ⊡ ThB XXXIV.

Volcart, *Jean*, goldsmith, f. 1624, l. 1630 – B, NL ⊡ ThB XXXIV.

Volcart, *Johann Friedrich* → **Volckart**, *Johann Friedrich*

Volcart, *Pierre*, goldsmith, f. 1642, l. 1652 – B, NL ⊡ ThB XXXIV.

Volcart, *Rogier*, goldsmith, f. 1569, l. 1577 – B, NL ⊡ ThB XXXIV.

Volčevskij, *Pavel* (ChudSSSR II) → **Volčevs'kyj**, *Pavlo*

Volčevs'kyj, *Pavlo* (Volčevskij, Pavel), painter, f. 1772, l. 1776 – UA, RUS ⊡ ChudSSSR II.

Volch, *Benedikt*, architect, * El Ferrol (?), f. 1555, l. 1560 – CZ, E ⊡ ThB XXXIV; Toman II.

Volchart der Flander, architect, f. before 1154, † 1155 – D ⊡ ThB XXXIV.

Volchovskoj, *Ivan Vasil'evič* → **Volkovskij**, *Ivan Vasil'evič*

Volck, *Adalbert John* (Volck, John Adalbert), caricaturist, painter, bronze artist, maker of silverwork, * 14.4.1828 Augsburg, † 26.3.1912 – D, USA ⊡ EAAm III; Falk; Groce/Wallace.

Volck, *Eva* (Volck, Eva-Marie), graphic artist, painter, * 24.2.1892 Riga, l. before 1983 – LV, D ⊡ Hagen; Vollmer V.

Volck, *Eva-Marie* (Hagen) → **Volck**, *Eva*

Volck, *Fannie*, painter, f. 1913 – USA ⊡ Falk.

Volck, *Frederick* (EAAm III; Falk; Groce/Wallace) → **Volck**, *Friedrich*

Volck, *Friedrich* (Volck, Frederick), sculptor, * 27.4.1833 Augsburg, † 16.8.1891 Radegundis (Augsburg) – D ⊡ EAAm III; Falk; Groce/Wallace; ThB XXXIV.

Volck, *Fritz*, watercolourist, f. 1874, l. 1881 – GB ⊡ Johnson II; Wood.

Volck, *G. A.*, painter, f. 1925 – USA ⊡ Falk.

Volck, *Hans H.*, painter, f. 1925 – USA ⊡ Falk.

Volck, *John Adalbert* (EAAm III) → **Volck**, *Adalbert John*

Volck, *Kurt* (KVS) → **Volk**, *Kurt*

Volck, *Leonard Wells* → **Volk**, *Leonard Wells*

Volckaert, *Piet*, landscape painter, etcher, * 1901 or 1902 Brüssel-St-Gilles, † 1973 Laeken (Brüssel) – B ⊡ DPB II; Vollmer V.

Volckamer von Kirchensittenbach (Künstler-und Patrizier-Familie) (ThB XXXIV) → **Volckamer von Kirchensittenbach**, *Christoph Gottlieb*

Volckamer von Kirchensittenbach (Künstler-und Patrizier-Familie) (ThB XXXIV) → **Volckamer von Kirchensittenbach**, *Friedrich*

Volckamer von Kirchensittenbach (Künstler-und Patrizier-Familie) (ThB XXXIV) → **Volckamer von Kirchensittenbach**, *Gottlieb*

Volckamer von Kirchensittenbach, *Christoph Gottlieb*, architect, master draughtsman, * 29.10.1676, † 1752 – D ⊡ ThB XXXIV.

Volckamer von Kirchensittenbach, *Friedrich*, architect, * 31.3.1619, † 9.3.1682 – D ⊡ ThB XXXIV.

Volckamer von Kirchensittenbach, *Gottlieb*, architect, master draughtsman, * 15.11.1648, † 8.4.1709 – D ⊡ ThB XXXIV.

Volckart, *Hugo Eduard* → **Volckert**, *Hugo Eduard*

Volckart, *Johann Friedrich*, copper engraver, * 1750, † 1812 – D ⊡ ThB XXXIV.

Volcker, *Friedrich Wilhelm*, flower painter, porcelain painter, * 1799 Berlin, † 17.2.1870 Thorn – PL ⊡ Pavière III.1.

Volcker, *Gabriel* → **Wolcker**, *Gabriel*

Volcker, *Gabriel*, painter, f. 1757 – D ⊡ ThB XXXIV.

Volcker, *Gottfried Wilhelm* (Pavière II) → **Völcker**, *Gottfried Wilhelm*

Volckert, *August* → **Volkert**, *August*

Volckert, *Hans*, goldsmith, f. 1571, † 1575 (?) – D ⊡ Kat. Nürnberg.

Volckert, *Heinrich*, glass cutter, gem cutter, f. 12.9.1701, l. 1723 – D ⊡ Rückert.

Volckert, *Hugo Eduard*, landscape painter, f. before 1860, l. 1870 – D ⊡ ThB XXXIV.

Volckert, *Renir*, goldsmith, f. 1567, † 1597 – D ⊡ Kat. Nürnberg.

Volckerth, *Heinrich* → **Volckert**, *Heinrich*

Volckhart, *Nicolaes*, portrait painter, f. 1568 – NL ⊡ ThB XXXIV.

Volckhmair, *Hans Melchior* → **Volkmayr**, *Hans Melchior*

Volckmair, *Hans Melchior* → **Volkmayr**, *Hans Melchior*

Volckmann, *Nics. Ands.*, painter, f. 1739, † 7.4.1758 Hamburg – D ⊡ Rump.

Volckmayr, *Hans Melchior* → **Volkmayr**, *Hans Melchior*

Volckmer, *Tobias* → **Volkmer**, *Tobias* (1586)

Volčkov, *Ivan Egorovič*, wood carver, * 1907, † 8.12.1960 Bogorodskoe (Moskau) – RUS ⊡ ChudSSSR II.

Volckov, *Jelena*, architect, * 11.3.1951 Belgrad – CH ⊡ KVS.

Volcward der Flander → **Volchart der Flander**

Vold, *Ståle*, painter, * 5.7.1951 Rennebu – N ⊡ NKL IV.

Vold, *Yngve* → **Vold**, *Yngve Reidar*

Vold, *Yngve Reidar*, graphic artist, master draughtsman, * 16.11.1949 Oslo – N ⊡ NKL IV.

Voldbakken, *Aasmund*, artisan, * 22.9.1943 Lillehammer – N ⊡ NKL IV.

Volden, *Kristian* → **Volden**, *Paul Kristian*

Volden, *Paul Kristian*, painter, wood carver, * 20.6.1906 Svatsum (Vestre Gausdal), † 21.11.1979 Svatsum (Vestre Gausdal) – N ⊡ NKL IV.

Volder, *Erik de* (De Volder, Erik), painter, master draughtsman, * 1946 Sint-Niklaas – B ⊡ DPB I.

Volder, *Joost de*, landscape painter, * about 1600 Haarlem, l. 1643 – NL ⊡ Bernt III; ThB XXXIV.

Volders, *Alphons* → **Volders**, *Maria Alphonse*

Volders, *Charles Maria Alphons*, artisan, * 12.11.1939 Meerssen (Limburg) – NL ⊡ Scheen II.

Volders, *Jan*, portrait painter, f. about 1660, l. about 1670 – B, NL ⊡ DPB II; ThB XXXIV.

Volders, *Josephine* → **Volders**, *Josephine Maria Laurentia*

Volders, *Josephine Maria Laurentia*, master draughtsman, sculptor, medalist, * about 1.10.1938 IJsselmonde (Zuid-Holland), l. before 1970 – NL ⊡ Scheen II.

Volders, *Lancelot*, painter, f. 1657, l. 1703 – B ⊡ DPB II; ThB XXXIV.

Volders, *Louis*, portrait painter, f. 1660 – B ⊡ DPB II.

Volders, *Maria Alphonse*, watercolourist, master draughtsman, restorer, * 24.2.1896 Meerssen (Limburg), l. before 1970 – NL ⊡ Scheen II.

Voleanus, *J.*, painter, f. about 1740 – D ⊡ ThB XXXIV.

Volée, *Michel Antonio la*, sculptor, f. 13.9.1713, l. 26.3.1733 – I ⊡ Schede Vesme III.

Volejníček, *Antonín J.*, painter, * 14.10.1896 Židenice, l. 1929 – CZ ⊡ Toman II.

Volenkova, *S. N.*, painter, f. 1911 – RUS ⊡ Milner.

Voleský, *Josef*, portrait painter, still-life painter, * 13.2.1895 Litomyšl, † 18.11.1932 Litomyšl – CZ ⊡ Toman II.

Volet, *Jehan* → **Bollet**, *Jehan*

Volet, *Nicolas* → **Bollet**, *Nicolas*

Volet, *Pierre* → **Bollet**, *Pierre*

Volet, *Pierre* → **Bollet**, *Pierre*

Voleur, *Colart le* → **Colard le voleur**

Voleur, *Colin le* → **Colard le voleur**

Voleur, *Jean le* → **Le Voleur**, *Jean*

Voleur, *Nicolas le* → **Colard le voleur**

Volf (1548), painter, f. 1548, l. 1560 – CZ ⊡ Toman II.

Vol'f (1810) (Vol'f), goldsmith, f. about 1810 – RUS ⊡ ChudSSSR II.

Vol'f, *Aleksandr*, engraver, f. 1849, l. 1852 – RUS ⊡ ChudSSSR II.

Volf, *František (1897)*, painter, * 18.2.1897 Třeboň, l. 1946 – CZ ⊡ Toman II.

Volf, *František (1908)*, painter, * 3.9.1908 Wien – CZ ⊡ Toman II.

Volf, *Georg Christian Adler* → **Wolf**, *Georg Christian Adler*

Volf, *Irma* → **Demeczky**, *Irma*

Volf, *Jan*, painter, f. 1652 – CZ ⊡ Toman II.

Volf, *Jaroslav*, sculptor, * 8.6.1896 Kladno, l. 1936 – CZ ⊡ Toman II.

Volf, *Jozef* → **Farkas**, *Jozef* (1863)

Vol'f, *Kaspar Fridrich*, master draughtsman, * 1733 Berlin, † 22.11.1794 St. Petersburg – RUS, D ⊡ ChudSSSR II.

Volf, *Ludvík*, sculptor, * 18.7.1912 Hodušín – CZ ⊡ Toman II.

Volf, *Vojtech* → **Wolf**, *Vojtech* (1891)

Vol'fovič, *Iosif* (ChudSSSR II) → **Wolfowicz**, *Józef*

Vol'fovič, *Josif* → **Wolfowicz**, *Józef*

Volgarth, *J. H.*, potter, f. about 1750 – D ⊡ Rump.

Volger, *Gerbrand* → **Volger**, *Gerbrand Gerrit*

Volger, *Gerbrand Gerrit*, watercolourist, master draughtsman, etcher, lithographer, * 11.6.1940 Wormer (Noord-Holland) – NL ⊡ Scheen II.

Volger, *Goedekin*, gunmaker, f. 1418 – D ⊡ Merlo.

Volgin → **Klement'ev**, *Aleksej Nikoalevič*

Volgin, *Dmitrij Ivanovič*, painter, * 19.2.1901 Balakovo – RUS, GE ⊡ ChudSSSR II.

Volgin, *Michail Varfolomeevič* →
Kuznecov, *Michail Varfolomeevič*

Volgin, *Petr Aleksandrovič* →
Krestonoscev, *Petr Aleksandrovič*

Volgmar, stonemason, f. 1503 – D
⊡ ThB XXXIV.

Volgnadt, *Daniel*, goldsmith, † 1686 – PL
⊡ ThB XXXIV.

Volgnadt, *Hans*, goldsmith, f. 1605,
† 1622 – PL ⊡ ThB XXXIV.

Volgrath, *J. H.*, potter, f. 1747, l. 1749
– D ⊡ ThB XXXIV.

Volgue, *Peter de* → Vogel, *Peter de*
(1454)

Volgušev, *Andrej Ivanovič*, painter,
* 1897 Samara, † 1941 – RUS
⊡ ChudSSSR II.

Volgužev, *Ivan Alekseevič*, painter,
* 3.3.1860 Penza, † 16.6.1899 Moskau
– RUS ⊡ ChudSSSR II.

Volher, *Ulrich*, stonemason, ornamental
sculptor, f. 1494 – F ⊡ Beaulieu/Beyer;
ThB XXXIV.

Voliana Saumell, *Adriá* (Voliana
Saumell, Adrián), painter, f. 1846 – E
⊡ Cien años XI; Ráfols III.

Voliana Saumell, *Adrián* (Cien años XI)
→ Voliana Saumell, *Adriá*

Voligny, *de*, master draughtsman, copper
engraver, * Tonnerre(?), † 1699 – F
⊡ ThB XXXIV.

Volikov, *Vadim Petrovič*, graphic artist,
monumental artist, poster artist,
* 30.11.1927 Samarkand – UZB, RUS
⊡ ChudSSSR II.

Volin, *Viktor Petrovič*, filmmaker,
* 12.3.1927 Pigaricha – RUS
⊡ ChudSSSR II.

Voline, *Igor*, mixed media artist, painter,
f. 1901 – F ⊡ Bénézit.

Voljanskaja-Uchanova, *Elizabeta
Aleksandrovna*, graphic artist,
* 27.11.1900 Smolensk – RUS
⊡ ChudSSSR II.

Voljevica, *Ismet*, caricaturist, cartoonist,
animater, illustrator, * 18.7.1922 Mostar
– HR ⊡ ELU IV; Flemig.

Volk, icon painter, * Vjasniki(?), f. 1660
– RUS ⊡ ChudSSSR II.

Volk, *Albert*, graphic artist, painter,
sculptor, * 1882 Frankfurt (Main),
† 1982 Weinsberg (Württemberg) – D
⊡ Nagel.

Volk, *Douglas* (Volk, Stephen Arnold
Douglas), painter, * 23.2.1856 Pittsfield
(Massachusetts) or Massachusetts,
† 7.2.1935 Fryeburg (Maine) – USA,
GB, F ⊡ Delouche; EAAm III; Falk;
Samuels; ThB XXXIV; Vollmer V.

Volk, *Elisabeth*, ceramist, textile artist,
* 1944 Hechingen – D ⊡ WWCCA.

Volk, *Fedir* → Vovk, *Fedir*

Volk, *Fedor* → Vovk, *Fedir*

Volk, *Hermann*, goldsmith, * 1895,
l. before 1961 – D ⊡ Vollmer V.

Volk, *Joh. Daniel*, genre painter,
landscape painter, lithographer, * 1807
Emmendingen, l. after 1839 – D
⊡ ThB XXXIV.

Volk, *Karl*, sculptor, * 8.6.1885 Jungnau
(Sigmaringen), l. before 1940 – D
⊡ ThB XXXIV.

Volk, *Kurt* (Volck, Kurt), glass painter,
master draughtsman, lithographer,
mosaicist, * 19.9.1919 Basel,
† 26.7.1993 Basel – CH ⊡ KVS;
LZSK; Plüss/Tavel II.

Volk, *Leonard Wells*, sculptor, * 7.11.1828
Wellstown (New York), † 19.8.1895
Osceola (Wisconsin) – USA
⊡ EAAm III; Falk; Groce/Wallace;
ThB XXXIV.

Volk, *Philipp*, painter, graphic artist,
ceramist, weaver, * 19.11.1892
Bremerhaven, l. before 1940 – D
⊡ ThB XXXIV.

Volk, *Stephen Arnold Douglas* (Falk;
Samuels) → Volk, *Douglas*

Volk, *Victor*, painter, graphic artist,
* 21.7.1906 Milwaukee (Wisconsin)
– USA ⊡ Falk.

Volkaert, *Charles*, architect, * 1862
Clarens, l. after 1884 – CH ⊡ Delaire.

Volkamer, *Oswin*, copper engraver,
* 4.10.1930 Helmsgrün (Thüringen)
– D ⊡ ArchAKL.

Volkard, *M. C.*, master draughtsman,
f. 1776 – NL ⊡ ThB XXXIV.

Volkardt, *Heinrich* → Volckert, *Heinrich*

Volkart, *Hans*, architect, * 10.4.1895
Stuttgart, l. before 1961 – D
⊡ ThB XXXIV; Vollmer V.

Volkart, *Johann*, architect, f. 1820, l. 1824
– CH ⊡ ThB XXXIV.

Volkart, *Johann Friedrich* → Volckart,
Johann Friedrich

Volkart, *Peter*, sculptor, assemblage artist,
graphic artist, filmmaker, installation
artist, * 25.6.1957 Steinmaur (Zürich)
– CH ⊡ KVS.

Volkaŭ, *Anatol' Valjancinavič* → Volkov,
Anatolij Valentinovič

Volkaŭ, *Valjancin Viktaravič* → Volkov,
Valentin Viktorovič

Volke, *Friedrich Wilhelm*, sculptor,
* 27.1.1846 Mengeringhausen, l. before
1940 – D ⊡ ThB XXXIV.

Volkeer, *Johannes* → Volker, *Johannes*

Vol'kenzon, *Aleksandr Iosifovič*
(Vol'kenzon, Oleksandr Iosypovyč),
sculptor, * 25.6.1903 Charkov – UA,
RUS ⊡ ChudSSSR II; SchU.

Vol'kenzon, *Oleksandr Iosypovyč* (SchU)
→ Vol'kenzon, *Aleksandr Iosifovič*

Volker, founder, f. 1446 – D
⊡ ThB XXXIV.

Volker, *Caspar*, bell founder, f. 1434 – D
⊡ ThB XXXIV.

Volker, *Friedrich Wilhelm* → Volcker,
Friedrich Wilhelm

Volker, *Johannes*, bell founder, f. 1466,
l. 1492 – D ⊡ ThB XXXIV.

Volkers, *Adrianus*, painter, * 29.2.1904
Hoorn (Noord-Holland) – NL
⊡ Mak van Waay; Scheen II;
Vollmer V.

Volkers, *Emil*, horse painter, illustrator,
lithographer, * 4.11.1831 Birkenfeld,
† 1905 Düsseldorf – D ⊡ Brauksiepe;
ThB XXXIV; Wietek.

Volkers, *Friedrich* → Volkers, *Fritz*

Volkers, *Fritz*, horse painter, * 28.5.1868
Düsseldorf, † 7.2.1944 Fischenich (Köln)
– D ⊡ ThB XXXIV; Vollmer VI.

Volkers, *Jacob Boudewijn*, watercolourist,
master draughtsman, illustrator,
* 24.6.1909 Leiden (Zuid-Holland) –
NL ⊡ Scheen II.

Volkers, *Karl*, horse painter, * 28.5.1868
Düsseldorf, † 7.2.1944 or 12.5.1949
Fischenich (Köln) & Neuhaus (Elbe)
– D ⊡ Vollmer V; Vollmer VI.

Volkers, *Meinert* → Volkers, *Meinert
Willem*

Volkers, *Meinert Willem* (Volkers, Meinert
Willemn), watercolourist, master
draughtsman, etcher, * 17.6.1927
Enschede (Overijssel) – NL
⊡ Scheen II.

Volkers, *Meinert Willemn* (Scheen II) →
Volkers, *Meinert Willem*

Volkert, *August*, reproduction engraver,
* 4.12.1818 Nürnberg, l. after 1842 – D
⊡ ThB XXXIV.

Volkert, *Clara Maude*, painter,
* 3.11.1883 Cincinnati (Ohio),
† 9.10.1936 Cincinnati (Ohio) – USA
⊡ Falk.

Volkert, *Daniel*, form cutter, model carver,
woodcutter, glass painter, * about 1677
Danzig, † before 6.12.1761 Augsburg
– D ⊡ ThB XXXIV.

Volkert, *Edward* (Volkert, Edward
Charles), animal painter, * 19.9.1871
Cincinnati, † 4.3.1935 Cincinnati –
USA ⊡ EAAm III; Falk; ThB XXXIV;
Vollmer V.

Volkert, *Edward Charles* (EAAm III; Falk;
ThB XXXIV) → Volkert, *Edward*

Volkert, *Hans*, painter, master
draughtsman, etcher, illustrator, medalist,
* 7.8.1878 Erlangen, l. after 1939 – D,
A ⊡ Ries; ThB XXXIV.

Volkert, *Jiří J.*, architect, f. 1763, l. 1767
– CZ ⊡ Toman II.

Volkert, *Johann Friedrich* → Volckart,
Johann Friedrich

Volkert, *Konrad*, graphic artist,
watercolourist, * 24.1.1906 Nürnberg
– D ⊡ ThB XXXIV; Vollmer V.

Volkert, *Werner*, painter, * 1911 Sollstedt
– D ⊡ Vollmer V.

Volkerus → Volker

Volkerus, copyist, f. about 1051 – D
⊡ Bradley III.

Volkhamer, *Tobias*, goldsmith, copper
engraver, f. 1618, † 1658 – D
⊡ ThB XXXIV.

Volkhardt, *Frederick A.*, painter, f. before
1935 – USA ⊡ Hughes.

Volkhart, *Claire*, wax sculptor,
* 13.11.1886 Düsseldorf, † 11.2.1935
Düsseldorf – D ⊡ ThB XXXIV.

Volkhart, *Georg Wilhelm* → Volkhart,
Wilhelm

Volkhart, *Max*, painter, etcher,
* 17.10.1848 Düsseldorf, † 29.3.1924
Düsseldorf – D ⊡ ThB XXXIV.

Volkhart, *Wilhelm*, painter, * 23.6.1815
Herdicke (Westfalen), † 14.3.1876
Düsseldorf – D ⊡ ThB XXXIV.

Volkhausen, *Hermann*, painter, * 5.4.1872
Paderborn, † 16.4.1949 Paderborn – D
⊡ Steinmann.

Volkhemer (Waller) → Volkhemer,
Maurice Marie Hubert Michel

Volkhemer, *Maurice* (Mak van Waay;
Vollmer V) → Volkhemer, *Maurice
Marie Hubert Michel*

Volkhemer, *Maurice Marie Hubert Michel*
(Volkhemer, Maurice; Volkhemer),
portrait painter, animal painter,
master draughtsman, etcher, restorer,
* 31.10.1894 Roermond (Limburg),
l. before 1970 – NL ⊡ Mak van Waay;
Scheen II; Vollmer V; Waller.

Volkhmayr, *Hans Melchior* → Volkmayr,
Hans Melchior

Volkhonsky, *E. B.* (Milner) → Volkonskij,
E. V.

Volkich, bell founder, f. 1410 – D
⊡ ThB XXXIV.

Volkl, *Martin* → Völckel, *Martin*

Volkmann, *Anna Maria* → Richter, *Anna
Maria*

Volkmann, *Arthu Joseph Wilhelm* (DA XXXII) → **Volkmann,** *Arthur*

Volkmann, *Arthur* (Volkmann, Artur Joseph Wilhelm; Volkmann, Arthur Joseph; Volkmann, Arthu Joseph Wilhelm; Volkmann, Artur Joseph Wilh.), sculptor, painter, graphic artist, master draughtsman, * 28.8.1851 Leipzig, † 13.11.1941 Geislingen an der Steige – D, I ᗁ DA XXXII; ELU IV; Jansa; Nagel; ThB XXXIV; Vollmer V.

Volkmann, *Arthur Joseph* (ELU IV) → **Volkmann,** *Arthur*

Volkmann, *Arthur Joseph Wilh.* → **Volkmann,** *Arthur*

Volkmann, *Artur Joseph Wilh.* (ThB XXXIV) → **Volkmann,** *Arthur*

Volkmann, *Artur Joseph Wilhelm* (Jansa; Nagel) → **Volkmann,** *Arthur*

Volkmann, *Hans von* → **Volkmann,** *Hans Richard von*

Volkmann, *Hans Richard von,* landscape painter, portrait painter, history painter, master draughtsman, etcher, lithographer, illustrator, bookplate artist, * 19.5.1860 Halle (Saale), † 29.4.1927 Halle (Saale) or Willinghausen – D ᗁ Jansa; Mülfarth; Münchner Maler IV; Ries; ThB XXXIV.

Volkmann, *Johann,* sculptor, * 1779, † 29.6.1841 – A ᗁ ThB XXXIV.

Volkmann, *Mary Gordon,* painter, f. 1935 – USA ᗁ Hughes.

Volkmar, *Antonie,* portrait painter, genre painter, * 24.4.1827 Berlin, l. 1864 – D, I ᗁ ThB XXXIV.

Volkmar, *Charles (1809),* portrait painter, landscape painter, * about 1809 Deutschland, l. 1880 – USA ᗁ EAAm III; Groce/Wallace.

Volkmar, *Charles (1841),* landscape painter, animal painter, etcher, ceramist, * 21.8.1841 Baltimore, † 6.2.1914 Metuchen (New Jersey) – USA, F ᗁ Falk; ThB XXXIV.

Volkmar, *Henrique Pedro,* painter, † 1769 – P, BR, E ᗁ Pamplona V.

Volkmar, *João Pedro,* painter, * about 1712 Lissabon, † 8.3.1782 Lissabon – P, D ᗁ Pamplona V; ThB XXXIV.

Volkmar, *Joseph,* founder, * Leipzig (?), f. 12.7.1581, † about 1613 Bayreuth – D ᗁ Sitzmann.

Volkmar, *Leon,* painter, ceramist, * 25.2.1879 Paris, † 30.10.1959 – USA, F ᗁ EAAm III; Falk.

Volkmar, *Wilhelm (1784),* porcelain colourist, * 1784 or 1785 (?) Sachsen, † 1832 – CZ ᗁ Neuwirth II.

Volkmar, *Wilhelm (1835),* porcelain colourist, f. 1835, l. after 1858 – CZ ᗁ Neuwirth II.

Volkmar Machado, *Cirilo* (Pamplona V) → **Volkmar Machado,** *Cyrillo*

Volkmar Machado, *Cyrillo* (Volkmar Machado, Cirilo), painter, * 9.7.1748 Lissabon, † 1823 Lissabon – P ᗁ Pamplona V; ThB XXXIV.

Volkmar Machado, *Joaquina Isabel,* painter, f. 1787 – P ᗁ Pamplona V.

Volkmayr, *Hans Melchior,* goldsmith, f. 1620, † 1655 – A ᗁ ThB XXXIV.

Volkmer, *A.,* portrait painter, f. about 1830, l. 1852 – A ᗁ Fuchs Maler 19.Jh. IV.

Volkmer, *Antonín,* portrait painter, * 13.3.1813 Orlička, † about 1858 Prag – CZ ᗁ Toman II.

Volkmer, *Bernard,* fresco painter, decorator, * 1865 Deutschland, † 1.6.1929 Los Angeles – USA ᗁ Hughes.

Volkmer, *Elisabeth,* painter, * 1.10.1899 St. Gallen, l. 1975 – CH, A ᗁ Fuchs Geb. Jgg. II.

Volkmer, *Hans,* portrait painter, * 8.1870 Mittelneuland, l. before 1940 – D, F ᗁ Jansa; ThB XXXIV.

Volkmer, *Karl,* painter, * 23.7.1898 Sarajevo, l. 1975 – A, BiH ᗁ Fuchs Geb. Jgg. II.

Volkmer, *Tobias (1586),* goldsmith, copper engraver, * 28.5.1586 Salzburg, † 20.8.1659 München – A, D ᗁ ThB XXXIV.

Volkmer, *Waldemar,* painter, stage set designer, * 27.6.1909 Königswalde (Schlesien) – D ᗁ Vollmer V.

Volkmeyr, *Andres,* architect, f. 1401 – D ᗁ ThB XXXIV.

Volkom, *Anthonie van,* master draughtsman, lithographer, * 6.6.1821 Dordrecht (Zuid-Holland), † 3.10.1860 Den Haag (Zuid-Holland) – NL ᗁ Scheen II; Waller.

Volkomb, *Joseph Ignaz* → **Vollkhomb,** *Joseph Ignaz*

Volkonskaja, *Marija Vladimirovna* (Severjuchin/Lejkind) → **Wolkonsky,** *Marie* (Fürstin)

Volkonskij, *E. V.* (Volkhonsky, E. B.), artist, f. 1919 – RUS ᗁ Milner.

Volkonskij, *Lev Nikolaevič,* sculptor, * 21.2.1905 Moskau, † 5.7.1971 Moskau – RUS ᗁ ChudSSSR II.

Volkonskij, *Nikolaj Petrovič* (Volkonsky, Nikolai Petrovich), sculptor, * 2.12.1867 Jaroslavl' or Krestcy, † 3.4.1958 Kamyshin – RUS ᗁ ChudSSSR II; Milner.

Volkonskij, *Petr Grigor'evič* (Severjuchin/Lejkind) → **Wolkonsky,** *Pierre*

Volkonsky, *Nikolai Petrovich* (Milner) → **Volkonskij,** *Nikolaj Petrovič*

Volkov, stucco worker, f. 1792 – RUS ᗁ ChudSSSR II.

Volkov, *Adrian Markovič* (Volkov, Adrian Markovich; Wolkoff, Adrian Markowitsch), painter, graphic artist, master draughtsman, * 1.9.1827 Šumtovo (Nižnij Novgorod), † 13.2.1873 St. Petersburg – RUS ᗁ ChudSSSR II; Milner; ThB XXXVI.

Volkov, *Adrian Markovich* (Milner) → **Volkov,** *Adrian Markovič*

Volkov, *Aleksandr Iosifovič,* graphic artist, * 1896 Moskau, † 19.7.1949 Kujbyšev – RUS ᗁ ChudSSSR II.

Volkov, *Aleksandr Nikolaevič* (ChudSSSR II) → **Russoff,** *Alexander Nikolajewitsch*

Volkov, *Aleksandr Nikolaevič (1886)* (Volkov, Aleksandr Nikolaevich; Volkov, Aleksandr Nikolayevich), genre painter, landscape painter, * 12.9.1886 Fergana, † 17.12.1957 Taškent – UZB ᗁ ChudSSSR II; DA XXXII; KChE IV; Milner.

Volkov, *Aleksandr Nikolaevič (1912),* graphic artist, * 10.5.1912 Kačalin – RUS ᗁ ChudSSSR II.

Volkov, *Aleksandr Nikolaevich* (Milner) → **Volkov,** *Aleksandr Nikolaevič (1886)*

Volkov, *Aleksandr Nikolayevich* (DA XXXII) → **Volkov,** *Aleksandr Nikolaevič (1886)*

Volkov, *Aleksandr Vasil'evič,* painter, * 17.8.1916 Moskau, † 1978 Moskau – RUS ᗁ ChudSSSR II.

Volkov, *Aleksej Il'ič* (Wolkoff, Alexej Iljitsch), history painter, portrait painter, * 1762 Moskau, † after 1817 – RUS ᗁ ChudSSSR II; ThB XXXVI.

Volkov, *Anatolij Michajlovič,* painter, * 1.12.1927 Moskau – RUS ᗁ ChudSSSR II.

Volkov, *Anatolij Valentinovič* (Wolkoff, Anatolij Walentinowitsch), master draughtsman, graphic artist, painter, illustrator, * 25.11.1908 Penza, † 21.12.1985 – BY, RUS ᗁ ChudSSSR II; KChE I; Vollmer VI.

Volkov, *Boris Ivanovič* (Volkov, Boris Ivanovich), painter, stage set designer, * 26.3.1900 Moskau, † 23.12.1970 Moskau – RUS ᗁ ChudSSSR II; Milner.

Volkov, *Boris Ivanovich* (Milner) → **Volkov,** *Boris Ivanovič*

Volkov, *Boris Vasil'evič,* painter, * 14.6.1918 Kasli – RUS ᗁ ChudSSSR II.

Volkov, *Dmitrij,* goldsmith, silversmith, f. 1851 – RUS ᗁ ChudSSSR II.

Volkov, *Efim Efimovič* (Volkov, Efim Efimovich; Wolkoff, Jefim Jefimowitsch), landscape painter, master draughtsman, * 1843 or 4.4.1844 St. Petersburg, † 17.2.1920 – RUS ᗁ ChudSSSR II; Milner; ThB XXXVI.

Volkov, *Efim Efimovich* (Milner) → **Volkov,** *Efim Efimovič*

Volkov, *Fedor,* painter, f. 1801 – RUS ᗁ ChudSSSR II.

Volkov, *Fedor Ivanovič* (Wolkoff, Fjodor Iwanowitsch), architect, * 1754 or 12.1.1755, † 15.6.1803 St. Petersburg – RUS ᗁ Kat. Moskau I; ThB XXXVI.

Volkov, *Fedor Nikitič,* painter, * 12.11.1910 Novoznamenka – RUS ᗁ ChudSSSR II.

Volkov, *Fjodor Ivanovič* → **Volkov,** *Fedor Ivanovič*

Volkov, *Georgij Konstantinovič,* stage set designer, * 1908, † 9.10.1966 Krasnojarsk – RUS ᗁ ChudSSSR II.

Volkov, *Igor' Pavlovič,* graphic artist, * 14.1.1927 Obiralovka (Moskau) – RUS ᗁ ChudSSSR II.

Volkov, *Il'ja Vasil'evič,* painter, * 1.8.1875 Kadom (Rjazan'), † 1937 Omsk – RUS ᗁ ChudSSSR II.

Volkov, *Iosif Petrovič* (Volkov, Iosif Petrovich), portrait painter, * 1854, l. 1897 – RUS ᗁ ChudSSSR II; Milner.

Volkov, *Iosif Petrovich* (Milner) → **Volkov,** *Iosif Petrovič*

Volkov, *Ivan Vasil'evič* (Volkov, Ivan Vasilievich), landscape painter, master draughtsman, * 12.6.1847 Vyksa, † 24.11.1893 Vyksa – RUS ᗁ ChudSSSR II; Milner.

Volkov, *Ivan Vasilievich* (Milner) → **Volkov,** *Ivan Vasil'evič*

Volkov, *Jurij Aleksandrovič,* painter, * 14.11.1919 Rostov (Jaroslavl') – RUS ᗁ ChudSSSR II.

Volkov, *Jurij Vasil'evič* (ChudSSSR II) → **Volkov,** *Jurij Vasyl'ovyč*

Volkov, *Jurij Vasyl'ovyč* (Volkov, Jurij Vasil'evič), painter, graphic artist, * 26.6.1921 Eupatoria – UA ᗁ ChudSSSR II.

Volkov, *Koz'ma,* icon painter, f. 1782 – RUS ᗁ ChudSSSR II.

Volkov, *Leonid Efimovič,* painter, * 23.2.1918 Ust'-Labinskaja – RUS ᗁ ChudSSSR II.

Volkov, *Lev Kir'janovič*, silversmith, f. 1803, l. 1817 – RUS ⊞ ChudSSSR II.

Volkov, *Michail Kuz'mič*, gilder, engraver, silversmith, * 1875 Podolsk, † 22.12.1953 Podolsk – RUS ⊞ ChudSSSR II.

Volkov, *Nikolai Nikolaevich* (Milner) → **Volkov**, *Nikolaj Nikolaevič*

Volkov, *Nikolaj Nikolaevič* (Volkov, Nikolai Nikolaevich; Wolkoff, Nikolaj Nikolajewitsch), graphic artist, watercolourist, * 5.9.1897 Moskau, l. 1933 – RUS ⊞ ChudSSSR II; Milner; Vollmer VI.

Volkov, *Nikolaj Stepanovič* (Wolkoff, Nikolai Stepanowitsch), portrait painter, master draughtsman, * 1811, † 1869 – RUS ⊞ ChudSSSR II; ThB XXXVI.

Volkov, *Petr*, miniature painter, f. 1833 – RUS ⊞ ChudSSSR II.

Volkov, *Roman Maksimovič* (Volkov, Roman Maksimovich; Wolkoff, Roman Maximowitsch), portrait painter, * 1773, † 1831 – RUS ⊞ ChudSSSR II; Milner; ThB XXXVI.

Volkov, *Roman Maksimovich* (Milner) → **Volkov**, *Roman Maksimovič*

Volkov, *Semen Artem'evič* (Wolkoff, Ssemjon Artemjewitsch), architect, * 1717, l. 1753 – RUS ⊞ ThB XXXVI.

Volkov, *Sergej*, painter, assemblage artist, installation artist, * 1956 Kazan' – RUS ⊞ Kat. Ludwigshafen.

Volkov, *Stalen Nikandrovič*, filmmaker, graphic artist, * 7.9.1925 Charkov – UA, RUS ⊞ ChudSSSR II.

Volkov, *Stepan Nikolaevič*, sculptor, * 19.2.1928 Kolosovka – RUS ⊞ ChudSSSR II.

Volkov, *Valentin Viktorovič* (Volkov, Valentin Viktorovich), painter, graphic artist, * 20.4.1881 Elec, † 9.11.1964 Minsk – BY, RUS ⊞ ChudSSSR II; ELU IV (Nachtr.); KChE I; Milner.

Volkov, *Valentin Viktorovich* (Milner) → **Volkov**, *Valentin Viktorovič*

Volkov, *Valerij Aleksandrovič*, painter, * 1.5.1928 Fergana – UZB, RUS ⊞ ChudSSSR II.

Volkov, *Vasilij Alekseevič* (Volkov, Vasyl' Oleksijovyč; Wolkoff, Wassilij Alexejewitsch), portrait painter, * 2.4.1840 St. Petersburg, † 5.5.1907 Poltava – RUS, UA ⊞ ChudSSSR II; SChU; ThB XXXVI.

Volkov, *Vasilij Ivanovič*, painter, * 6.1.1921 Agarak – RUS ⊞ ChudSSSR II.

Volkov, *Vasilij Romanovič*, painter, * 8.4.1909 Kupjansk – RUS ⊞ ChudSSSR II.

Volkov, *Vasyl' Oleksijovyč* (SChU) → **Volkov**, *Vasilij Alekseevič*

Volkov, *Vladimir Petrovič*, graphic artist, * 24.11.1923 Ulan-Ude – RUS ⊞ ChudSSSR II.

Volkov, *Zosima Prokop'evič*, artisan, f. about 1886 – RUS ⊞ ChudSSSR II.

Volkov-Muromcov, *Aleksandr Nikolaevič* (Severjuchin/Lejkind) → **Russoff**, *Alexander Nikolajewitsch*

Volkov-Muromzov, *Aleksandr Nikolaevich* → **Russoff**, *Alexander Nikolajewitsch*

Volkova, *Anna Ivanovna*, porcelain painter, * 3.12.1918 Proletarij – RUS ⊞ ChudSSSR II.

Volkova, *Ljudmila Ivanovna*, designer, * 20.5.1932 Zadom – RUS ⊞ ChudSSSR II.

Volkova, *Ljudmyla Mychajlivna*, weaver, * 2.12.1927 Charlamovo – UA ⊞ SChU.

Volkova, *Marina Isaevna*, painter, * 5.1.1905 Simferopol – UA, RUS ⊞ ChudSSSR II.

Volkova, *Nadežda Michajlovna*, designer, * 19.3.1918 Moskau – RUS ⊞ ChudSSSR II.

Volkova, *Nina Pavlivna* (Volkova, Nina Pavlovna), painter, * 28.1.1917 Barmashovo or Juber – UA, RUS ⊞ ChudSSSR II; SChU.

Volkova, *Nina Pavlovna* (ChudSSSR II) → **Volkova**, *Nina Pavlivna*

Volkoveds'kyj, *Damian* (Volkovidovskij, Dem'jan), silversmith, enamel painter, f. 1759, l. 1766 – UA, RUS ⊞ ChudSSSR II; SChU.

Volkovidovs'kij, *Dem'jan* → **Volkoveds'kyj**, *Damian*

Volkovidovskij, *Dem'jan* (ChudSSSR II) → **Volkoveds'kyj**, *Damian*

Volkovinskaja, *Zinaida Vladimirovna* (ChudSSSR II) → **Volkovyns'ka**, *Zinaida Volodymyrivna*

Volkovisskij, *Solomon Grigor'evič*, wood carver, frame maker, f. 1880, † 1913 – RUS ⊞ ChudSSSR II.

Volkovskij, *Ivan Vasil'evič*, master draughtsman, landscape painter, f. 1852, l. 1870 – RUS ⊞ ChudSSSR II.

Volkovyns'ka, *Zinaida Volodymyrivna* (Volkovinskaja, Zinaida Vladimirovna), painter, graphic artist, * 24.10.1915 Odessa – UA ⊞ ChudSSSR II; SChU.

Volkovyns'ka, *Zynaïda Volodymyrivna* → **Volkovyns'ka**, *Zinaida Volodymyrivna*

Volkovyskij, *Aleksandr M.* (Severjuchin/Lejkind) → **Wolkowyski**, *Alexandre*

Volkwarth, *Hugo*, portrait painter, landscape painter, * 26.10.1888 Hamburg-Altona, † 1946 – D ⊞ Feddersen; Rump; ThB XXXIV.

Voll, *Christoph*, sculptor, graphic artist, * 25.4.1897 München, † 16.6.1939 Karlsruhe – D ⊞ ThB XXXIV; Vollmer V.

Voll, *Egon*, painter, * 1926 – D ⊞ Nagel.

Voll, *Franz Sebastian*, bookbinder, f 1783 Würzburg, † 1846 Mannheim – D ⊞ ThB XXXIV.

Voll, *Johann Hieronymus*, painter, * Eger(?), f. 28.7.1668, † 23.7.1686 – D ⊞ Sitzmann.

Voll, *Josef*, painter, f. 1809 – RO, H ⊞ ThB XXXIV.

Voll, *Joseph*, painter, f. 1921 – USA ⊞ Falk.

Voll-Ortlieb, *Erna*, flower painter, * 1883 Kaufbeuren, † 5.3.1958 Fürstenfeldbruck – D ⊞ Münchner Maler VI.

Volland, *Christoph*, goldsmith, f. 1575, l. 1576 – D ⊞ ThB XXXIV.

Volland, *Ernst*, caricaturist, graphic artist, photomontage artist, * 1946 Miltenberg (Main) – D ⊞ Flemig.

Volland, *Walter*, wood sculptor, * 2.8.1898 Greiffenberg (Schlesien), l. before 1961 – D ⊞ Vollmer V.

Vollandt, *Friedrich* (Vollandt, Wilhelm Richard Friedrich), figure painter, landscape painter, flower painter, graphic artist, book art designer, * 6.8.1890 Leipzig, † 10.12.1977 München-Obermenzing – D ⊞ Münchner Maler VI; Ries; Vollmer V.

Vollandt, *Wilhelm Richard Friedrich* (Münchner Maler VI) → **Vollandt**, *Friedrich*

Vollant, *Antoine* → **Voulant**, *Antoine*

Vollant, *Antoine*, painter, f. 1552, l. 1581 – F ⊞ ThB XXXIV.

Vollant, *Simon*, architect, * 1.2.1622 Lille, † 1694(?) Lille – F ⊞ ThB XXXIV.

Vollaro, *Pietro*, painter, * 14.2.1858 Campagna (Salerno), l. 1908 – I ⊞ Comanducci V; ThB XXXIV.

Vollart, *Bernhard*, goldsmith, f. 1620, l. 1633 – PL ⊞ ThB XXXIV.

Vollat, *Eberhard*, goldsmith, f. 1523 – D ⊞ Kat. Nürnberg.

Vollbehr, *Ernst*, painter, lithographer, * 25.3.1876 Kiel, † after 1956 – D ⊞ Davidson II.2; Ries; ThB XXXIV; Vollmer V.

Vollbrecht, *E.*, bookplate artist, f. before 1911 – D ⊞ Rump.

Vollde (Steinmetz-Familie) (ThB XXXIV) → **Vollde**, *Jakob*

Vollde (Steinmetz-Familie) (ThB XXXIV) → **Vollde**, *Michael*

Vollde (Steinmetz-Familie) (ThB XXXIV) → **Vollde**, *Valentin*

Vollde, *Jakob*, stonemason, f. 1587 – D ⊞ ThB XXXIV.

Vollde, *Michael*, stonemason, f. 1569, l. 1618 – D ⊞ ThB XXXIV.

Vollde, *Valentin*, stonemason, f. 1604 – D ⊞ ThB XXXIV.

Vollde, *Valtin* → **Vollde**, *Valentin*

Volle, *François-Catherin-Marie*, painter, * 14.5.1831 Lyon, l. 1858 – F ⊞ Audin/Vial II.

Vollé, *Rolf*, painter, * 12.1.1901 Basel, † 9.2.1956 Basel – CH ⊞ Fuchs Maler 20.Jh. IV; Plüss/Tavel II; Vollmer V.

Vollée, *Félix*, goldsmith, f. 15.7.1780, l. 1793 – F ⊞ Nocq IV.

Vollée, *Jean-Baptiste*, goldsmith, f. 17.10.1767, l. 1793 – F ⊞ Nocq IV.

Volleen, *Frank*, artist, * about 1830, l. 1860 – USA ⊞ Groce/Wallace.

Vollemans, *Kees*, painter, * 21.11.1942 Rotterdam (Zuid-Holland) – NL ⊞ Scheen II.

Vollen, *E.*, flower painter, f. 1801 – B ⊞ DPB II.

Vollenhove, *A.*, master draughtsman, f. 1796 – NL ⊞ Scheen II; ThB XXXIV.

Vollenhove, *Bernart*, portrait painter, * 1633 Kampen, † after 1691 Kampen – NL ⊞ Bernt III; ThB XXXIV.

Vollenhoven, *Herman van*, painter, f. 1611, l. 1627 – NL ⊞ ThB XXXIV.

Vollenhoven, *Samuel Constant Snellen van*, lithographer, master draughtsman, * about 18.10.1816 or 19.10.1816 Rotterdam (Zuid-Holland), † 22.3.1880 Den Haag (Zuid-Holland) – NL ⊞ Scheen II; Waller.

Vollenweider, *Gustav*, painter, etcher, * 6.5.1852 Aeugst, † 1919 Bern – CH ⊞ ThB XXXIV.

Vollenweider, *Hans*, graphic artist, decorative painter, * 25.9.1888 Zürich-Wipkingen, † 16.2.1954 Rüschlikon – CH ⊞ Vollmer VI.

Vollenweider, *Johann Gustav* → **Vollenweider**, *Gustav*

Vollenweider, *S.*, artist, f. before 1914 – CH ⊞ Ries.

Voller, *Johann Hieronymus* → **Voll**, *Johann Hieronymus*

Vollerdt, *Johann Christian*, landscape painter, * before 29.3.1708 Leipzig, † 27.7.1769 Dresden – D ⊞ ThB XXXIV.

Vollers, *Hedwig,* wood sculptor,
* 4.11.1872 Straßburg, l. before 1961
– D ⊐⊐ Vollmer V.

Vollers, *Luborius Willem,* still-life painter,
landscape painter, * 12.2.1817 Weesp
(Noord-Holland), † 28.2.1895 Assen
(Drenthe) – NL ⊐⊐ Scheen II.

Vollert, *Johann Christian* → **Vollerdt,**
Johann Christian

Vollert, *Marx,* pewter caster,
* Ochsenfurt (?), f. 1666, l. 1701 – D
⊐⊐ ThB XXXIV.

Vollet, *Henry,* painter of oriental scenes,
landscape painter, fresco painter,
* about 1850 Champigny-sur-Marne
– F ⊐⊐ Schurr V; ThB XXXIV.

Vollet, *Herribert,* ceramist, f. 1971 – D
⊐⊐ WWCCA.

Vollevens de Jonge, *Johannes* →
Vollevens, *Johannes* (1685)

Vollevens, *Johannes (1649)* (Vollevens,
Johannes (der Ältere)), portrait
painter, * 1649 or 1654 (?)
Geertruidenberg, † 1728 Den Haag
– NL ⊐⊐ ThB XXXIV.

Vollevens, *Johannes (1685),* portrait
painter, * 1685 Den Haag (Zuid-
Holland), † 1758 Den Haag (Zuid-
Holland) – NL ⊐⊐ Scheen II.

Volley, *Jo,* painter, * 1953 Grimsby
(Lincolnshire) – GB ⊐⊐ Spalding.

Vollgold, *Friedrich Alexander Theodor,*
modeller, brass founder, enchaser,
* about 1790 Berlin, l. 1843 – D
⊐⊐ ThB XXXIV.

Vollgold, *Julius,* sculptor, f. 1801 – CZ
⊐⊐ ThB XXXIV.

Vollhaber, *Waltraut* → **Kuhtz-Vollhaber,**
Waltraut

Vollhard, *Wolfgang,* stage set designer,
painter, * 17.7.1928 Wien – A, S
⊐⊐ SvKL V.

Vollhardt, *Brigitte,* ceramist, f. 1965 – D
⊐⊐ WWCCA.

Vollhardt, *Johann Christian* → **Vollerdt,**
Johann Christian

Vollhardt, *Otto* → **Vollrath,** *Otto*

Vollhardt, *Ursula,* painter, * 14.11.1920
Flensburg – D ⊐⊐ Feddersen;
Wolff-Thomsen.

Vollherbst, *Johann,* lithographer,
photographer, * 1825 Endingen, † 1864
Bad Cannstatt – D ⊐⊐ Nagel.

Vollier, *Nicolas Victor* (Vollier, Victor-
Nicolas), portrait painter, genre painter,
architect (?), * 1815 Bar-sur-Aube,
l. 1870 – F ⊐⊐ Delaire; ThB XXXIV.

Vollier, *Victor-Nicolas* (Delaire) → **Vollier,**
Nicolas Victor

Vollière, *de la,* portrait miniaturist, f. 1789
– F ⊐⊐ ThB XXXIV.

Volling, *Doris,* painter, * 1951 Salzgitter
– D ⊐⊐ Wietek.

Vollkhomb, *Joseph Ignaz,* goldsmith,
f. 1725 – D ⊐⊐ ThB XXXIV.

Vollmann (Goldschmiede-Familie) (ThB
XXXIV) → **Vollmann,** *Alexander*

Vollmann (Goldschmiede-Familie) (ThB
XXXIV) → **Vollmann,** *Eckhard*

Vollmann (Goldschmiede-Familie) (ThB
XXXIV) → **Vollmann,** *Georg*

Vollmann (Goldschmiede-Familie) (ThB
XXXIV) → **Vollmann,** *Hans Georg*

Vollmann, *Alexander,* goldsmith, f. 1628,
† 23.4.1634 – D ⊐⊐ ThB XXXIV.

Vollmann, *Eckhard,* goldsmith,
* Lüneburg (?), f. 1557, † 1597
München – D ⊐⊐ ThB XXXIV.

Vollmann, *Georg,* goldsmith, f. 1591 – D
⊐⊐ ThB XXXIV.

Vollmann, *Hans,* stucco worker, f. 1718
– D ⊐⊐ Schnell/Schedler.

Vollmann, *Hans Georg,* goldsmith,
f. 1617, † 1621 – D ⊐⊐ ThB XXXIV.

Vollmann, *Johann Lorenz,* landscape
painter, * 1767, † about 1820 – D
⊐⊐ ThB XXXIV.

Vollmann, *Michael,* stucco worker, f. 1718
– D ⊐⊐ Schnell/Schedler.

Vollmar, *Alfred,* painter, etcher,
* 27.3.1893 Nagold, l. before 1961
– D ⊐⊐ ThB XXXIV; Vollmer V.

Vollmar, *Franz Xaver* → **Volmar,** *Franz
Xaver*

Vollmar, *G. W.,* painter, f. 1701 – D, A
⊐⊐ ThB XXXIV.

Vollmar, *Georg* → **Volmar,** *Georg*

Vollmar, *Georg Wilhelm,* painter, f. 1737
– D ⊐⊐ Markmiller.

Vollmar, *H.,* master draughtsman, f. 1701
– D ⊐⊐ ThB XXXIV.

Vollmar, *Heinrich,* painter, f. 1601 – D
⊐⊐ ThB XXXIV.

Vollmar, *Isaac,* glass painter, f. 1661 – D
⊐⊐ ThB XXXIV.

Vollmar, *Joh. Georg* → **Volmar,** *Georg*

Vollmar, *Johann Friedrich* → **Vollmar,**
Joseph

Vollmar, *Johann Friedrich,* altar architect,
sculptor, f. about 1785, l. 1816 – D
⊐⊐ ThB XXXIV.

Vollmar, *Joseph,* altar architect, painter,
architect, f. 1852, † 8.10.1870 Säckingen
– D ⊐⊐ ThB XXXIV.

Vollmar, *K.* → **Vollmar,** *H.*

Vollmar, *Ludwig,* genre painter,
* 7.1.1842 or 8.1.1842 Säckingen,
† 1.3.1884 München – D ⊐⊐ Mülfarth;
Münchner Maler IV; ThB XXXIV.

Vollmar, *Wilh.,* porcelain painter (?),
f. 1892, l. 1894 – F ⊐⊐ Neuwirth II.

Vollmayr, *Georg Wilhelm* → **Vollmar,**
Georg Wilhelm

Vollmberg, *Max,* painter, graphic artist,
illustrator, * 3.9.1882 Berlin, l. before
1961 – D, F ⊐⊐ Ries; ThB XXXIV;
Vollmer V.

Vollmer (Glockengießer-Familie) (ThB
XXXIV) → **Vollmer,** *Felix*

Vollmer (Glockengießer-Familie) (ThB
XXXIV) → **Vollmer,** *Hans (1519)*

Vollmer (Glockengießer-Familie) (ThB
XXXIV) → **Vollmer,** *Joachim (1558)*

Vollmer (Glockengießer-Familie) (ThB
XXXIV) → **Vollmer,** *Joachim (1596)*

Vollmer (Glockengießer-Familie) (ThB
XXXIV) → **Vollmer,** *Lukas*

Vollmer (Glockengießer-Familie) (ThB
XXXIV) → **Vollmer,** *Sebastian*

Vollmer, *A. L.,* watercolourist, f. 1932
– USA ⊐⊐ Hughes.

Vollmer, *Adolf Frederich* (Brewington) →
Vollmer, *Adolf Friedrich*

Vollmer, *Adolf Friedrich* (Vollmer, Adolph
Friedrich; Vollmer, Adolf Frederich),
landscape painter, marine painter,
etcher, lithographer, * 17.12.1806
Hamburg, † 12.2.1875 Friedrichsberg
or Hamburg – D ⊐⊐ Brewington;
Feddersen; Münchner Maler IV; Rump;
ThB XXXIV.

Vollmer, *Adolph Friedrich* (Rump) →
Vollmer, *Adolf Friedrich*

Vollmer, *Clarence C.,* painter, f. 1927
– USA ⊐⊐ Falk.

Vollmer, *Ernst,* graphic artist, typeface
artist, * 10.4.1925 Aschaffenburg – D
⊐⊐ Vollmer V; Vollmer VI.

Vollmer, *Erwin,* miniature sculptor,
illustrator, sculptor, watercolourist,
* 19.10.1884 Berlin, l. before 1961
– D ⊐⊐ ThB XXXIV; Vollmer V.

Vollmer, *Felix,* bell founder, f. 1570,
l. 1573 – D ⊐⊐ ThB XXXIV.

Vollmer, *Franz Xaver,* watercolourist,
* 1770, † 1814 – D ⊐⊐ Nagel.

Vollmer, *Georg* → **Volmar,** *Georg*

Vollmer, *Georg Wilh.,* painter, * Mengen
(Württemberg) (?), f. 1740, l. 1750 – D
⊐⊐ ThB XXXIV.

Vollmer, *Grace Libby,* painter, * 12.9.1884
or 12.9.1889 Hopkinton (Massachusetts),
† 25.11.1977 Montecito (California)
– USA ⊐⊐ Falk; Hughes.

Vollmer, *Hans (1519),* bell founder,
f. 1519 – D ⊐⊐ ThB XXXIV.

Vollmer, *Hans (1879),* interior designer,
artisan, † 16.5.1879 Wien, l. before 1940
– A ⊐⊐ ThB XXXIV.

Vollmer, *Hermann,* faience painter,
* 23.7.1898 Karlsruhe, † 24.2.1972
Karlsruhe – D ⊐⊐ Mülfarth.

Vollmer, *Jakob,* painter, † 1814 Mengen
(Württemberg) – D ⊐⊐ ThB XXXIV.

Vollmer, *Joachim (1558),* bell founder,
f. 1558, l. 1591 – D ⊐⊐ ThB XXXIV.

Vollmer, *Joachim (1596),* bell founder,
* 1596, l. 1624 – D ⊐⊐ ThB XXXIV.

Vollmer, *Johann Michael,* painter, f. 1740,
l. 1757 – D ⊐⊐ ThB XXXIV.

Vollmer, *Johannes,* architect, * 30.1.1845
Hamburg, † 8.5.1920 Lübeck – D
⊐⊐ ThB XXXIV.

Vollmer, *Joseph* → **Vollmar,** *Joseph*

Vollmer, *Karl,* painter, graphic artist,
* 1952 – D ⊐⊐ Nagel.

Vollmer, *Karl Adam,* painter, graphic
artist, illustrator, * 24.1.1901
Rheindürkheim – D ⊐⊐ Vollmer VI.

Vollmer, *Lukas,* bell founder, f. 1590 – D
⊐⊐ ThB XXXIV.

Vollmer, *Sebastian,* bell founder, f. 1590,
l. 1592 – D ⊐⊐ ThB XXXIV.

Vollmer und Jassoy → **Jassoy,** *Heinrich*

Vollmer und Jassoy → **Vollmer,** *Johannes*

Vollmering, *Joseph,* landscape painter,
portrait painter, * 27.8.1810 Anhalt
(Westfalen), † 1887 New York –
USA, D ⊐⊐ EAAm III; Groce/Wallace;
ThB XXXIV.

Vollmöller, *Johann,* portrait painter,
miniature painter, history painter,
landscape painter, † 1813 Fulda (?)
– D ⊐⊐ ThB XXXIV.

Vollmüller, *Mathilde,* painter, * 1876
Stuttgart, † 1943 – D ⊐⊐ Nagel.

Vollnhals, *Otto,* landscape painter,
* 22.1.1900 München, † 24.4.1952
München – D ⊐⊐ Münchner Maler VI.

Vollnhofer, *János* → **Wollenhofer,** *János*

Vollon, *Alexis,* painter, etcher, * 12.5.1865
Paris, l. before 1940 – F ⊐⊐ Delouche;
Edouard-Joseph III; Schurr I;
ThB XXXIV.

Vollon, *Antoine,* etcher, flower painter,
landscape painter, still-life painter,
* 20.4.1833 Lyon, † 27.8.1900 Paris
– F ⊐⊐ Alauzen; Audin/Vial II;
DA XXXII; Hardouin-Fugier/Grafe;
Pavière III.1; Schurr I; ThB XXXIV.

Vollon, *Jacques* (Vollon, Jacques Antoine),
painter, * 2.9.1894 Paris, l. 1925 – F,
USA ⊐⊐ Bénézit; Edouard-Joseph III;
Falk.

Vollon, *Jacques Antoine* (Bénézit) →
Vollon, *Jacques*

Vollon, *Jean-Baptiste-François,* decorator,
* 1781 Auxonne, † 11.8.1840 Lyon – F
⊐⊐ Audin/Vial II.

Vollon, *Pierre*, painter, * 30.12.1816 Lyon – F ▭ Audin/Vial II.

Vollono, *Anselmo*, painter, * 24.11.1898 La Spezia, l. 1945 – RA, I ▭ EAAm III; Merlino.

Vollrath, *Ernst* → **Fol'rat**, *Ėrnst Ivanovič*

Vollrath, *Otto*, painter of hunting scenes, animal painter, illustrator, * 25.4.1856 Saalfeld, † 1912 Saalfeld – D ▭ Jansa; Ries; ThB XXXIV.

Vollrath, *Peter Ernst* → **Fol'rat**, *Ėrnst Ivanovič*

Vollrath, *Vala* → **Lamberger**, *Vala*

Vollum, *Edward P.*, wood engraver, f. 1846 – USA ▭ Groce/Wallace.

Vollweider, *Johann Jakob*, landscape painter, lithographer, * 24.5.1834 Eichstetten, † 5.11.1891 Freiburg im Breisgau – D, CH ▭ Mülfarth; ThB XXXIV.

Volly, cabinetmaker, f. 1519 – CH ▭ Brun III.

Volmar **(1289)** (Volmar), stonemason, f. about 1289 – F ▭ ThB XXXIV.

Volmar **(1544)** (Volmar), sculptor, f. 1544 – F ▭ ThB XXXIV.

Volmar, *Franz Xaver*, copper engraver, painter, * 4.12.1774 Mengen (Württemberg), † 28.3.1849 Mengen (Württemberg) – D ▭ ThB XXXIV.

Volmar, *Friedrich*, painter, f. 1698 – D ▭ ThB XXXIV.

Volmar, *Georg* (Volmar, Johann Georg), miniature painter, landscape painter, * 22.3.1770 Mengen (Württemberg), † 28.4.1831 Bern – CH, D ▭ Grant; ThB XXXIV.

Volmar, *H.* (?) (ThB XXXIV) → **Volmar**, *Hendrik Willem Nicolaas*

Volmar, *Hendrik* (Vollmer V) → **Volmar**, *Hendrik Willem Nicolaas*

Volmar, *Hendrik Willem Nicolaas* (Volmar, Hendrik Willem Nicolas; Volmar, H. (?); Volmar, Hendrik), landscape painter, etcher, wood engraver, pastellist, watercolourist, master draughtsman, woodcutter, * 26.12.1881 Amsterdam (Noord-Holland), * about 17.11.1921 – NL ▭ Mak van Waay; Scheen II; ThB XXXIV; Vollmer V; Waller.

Volmar, *Hendrik Willem Nicolas* (Mak van Waay) → **Volmar**, *Hendrik Willem Nicolaas*

Volmar, *Joh. Georg* → **Volmar**, *Georg*

Volmar, *Johann (1448)*, painter, f. 1448, l. 1476 – F ▭ ThB XXXIV.

Volmar, *Johann (1779)*, copper engraver, * 16.8.1779 Venedig, † 1835 Venedig – I, A ▭ ThB XXXIV.

Volmar, *Johann Georg* (Grant) → **Volmar**, *Georg*

Volmar, *Joseph Simon*, painter, sculptor, lithographer, * 26.10.1796 Bern, † 6.10.1865 Bern – CH, F ▭ ThB XXXIV.

Volmar, *Paul*, painter, master draughtsman, * 7.11.1832 Bern, † 27.4.1906 Ostermundigen (Bern) – CH, F ▭ ThB XXXIV.

Volmar, *Rudolf*, landscape painter, * 23.7.1804 Bern, † 1846 Besançon – CH, F ▭ ThB XXXIV.

Volmar, *Theodor*, painter, * 16.4.1847 Bern, † 15.6.1937 Muri (Bern) – CH ▭ ThB XXXIV; Vollmer V.

Volmaryn (Maler- und Kunsthändler-Familie) (ThB XXXIV) → **Volmaryn**, *Crijn Hendricksz.*

Volmaryn (Maler- und Kunsthändler-Familie) (ThB XXXIV) → **Volmaryn**, *Hendrik Crijnse*

Volmaryn (Maler- und Kunsthändler-Familie) (ThB XXXIV) → **Volmaryn**, *Joh. Crijnse*

Volmaryn (Maler- und Kunsthändler-Familie) (ThB XXXIV) → **Volmaryn**, *Leendert Hendricksz.*

Volmaryn (Maler- und Kunsthändler-Familie) (ThB XXXIV) → **Volmaryn**, *Pieter Crijnse*

Volmaryn, *Crijn Hendricksz.*, painter, * about 1604, † 8.1645 – NL ▭ ThB XXXIV.

Volmaryn, *Hendrick Crijnse*, painter, * Utrecht (?), f. 11.2.1601, † 1637 – NL ▭ ThB XXXIV.

Volmaryn, *Joh. Crijnse*, painter, * about 1640, † before 15.6.1676 – NL ▭ ThB XXXIV.

Volmaryn, *Leendert Hendricksz.*, painter, * about 1612, † before 15.1.1657 – NL ▭ ThB XXXIV.

Volmaryn, *Pieter Crijnse*, painter, * about 1629, † before 15.4.1679 – NL ▭ ThB XXXIV.

Volmer, *J. W.*, painter, sculptor, f. before 1944 – NL ▭ Mak van Waay.

Volmer, *Joannes Bernardus*, painter, * 26.1.1807 Amsterdam (Noord-Holland), † 14.1.1885 Haarlem (Noord-Holland) – NL ▭ Scheen II.

Volmer, *Ruth*, ceramist, * 1929 Bochum – D ▭ KüNRW I.

Volmer, *Steffen*, graphic artist, painter, * 1955 Dresden – D ▭ ArchAKL.

Volmere, *Enn* (Volmere, Ėnn Kustavič), painter, * 12.4.1908 Otepää – EW ▭ ChudSSSR II.

Vol'mere, *Ėnn Kustavič* → **Volmere**, *Enn*

Volmere, *Ėnn Kustavič* (ChudSSSR II) → **Volmere**, *Enn*

Volnenko, *Anatolij Nikonovič* (ChudSSSR II) → **Volnenko**, *Anatolij Nykonovyč*

Volnenko, *Anatolij Nykonovyč* (Volnenko, Anatolij Nikonovič), stage set designer, * 12.11.1902 Charkov, † 23.8.1965 Kiev – UA, RUS ▭ ChudSSSR II; SchU.

Volner, *Ernesto*, jeweller, * about 1698 Wien (?), † before 14.12.1758 – A, I ▭ Bulgari I.2.

Volnjanskij, *Grigorij Apollonovič* (Volnyansky, Grigoriy Apollonovich), master draughtsman, painter, * 1860 or 1869 Poltava, † about 1930 Poltava – RUS, UA ▭ ChudSSSR II; Milner.

Volnoveckij, *Damian* → **Volnovic'kyj**, *Damian*

Volnovec'kyj, *Damian* → **Volnovic'kyj**, *Damian*

Volnovickij, *Damian* (ChudSSSR II) → **Volnovic'kyj**, *Damian*

Volnovic'kyj, *Damian* (Volnovickij, Damian), enamel painter, f. 1764, l. 1765 – UA, RUS ▭ ChudSSSR II.

Volnuchin, *Sergej Michajlovič* (Volnukhin, Sergei Mikhailovich; Volnuchin, Sergij Mychajlovyč; Wolnuchin, Ssergej Michailowitsch), sculptor, * 20.11.1859, † 11.6.1921 Gelendžik – RUS ▭ ChudSSSR II; Milner; SchU; ThB XXXVI.

Volnuchin, *Sergij Mychajlovyč* (SchU) → **Volnuchin**, *Sergej Michajlovič*

Volnukhin, *Sergei Mikhailovich* (Milner) → **Volnuchin**, *Sergej Michajlovič*

Volný, *Antonín*, painter, f. 1760, l. 1772 – CZ ▭ Toman II.

Vol'ny, *Ivan*, silversmith, f. 1753 – RUS ▭ ChudSSSR II.

Volný, *Rostislav*, painter, * 30.3.1892 Kelče, l. 1924 – CZ ▭ Toman II.

Volnyansky, *Grigoriy Apollonovich* (Milner) → **Volnjanskij**, *Grigorij Apollonovič*

Volo, *Andrea*, painter, * 3.5.1941 Palermo – I ▭ DEB XI; DizArtItal; PittItalNovec/2 II.

Voló, *Joan de* → **Boló**, *Joan de*

Vol°, *Vincenzo* → **Caffi**, *Vincenzo*

Volobuev, *Aleksei Nikolaevich* (Milner) → **Volobuev**, *Aleksej Nikolaevič*

Volobuev, *Aleksej Nikolaevič* (Volobuev, Aleksei Nikolaevich), painter, * 4.3.1894, l. 1919 – RUS ▭ ChudSSSR II; Milner.

Volobuev, *Evgenij Vsevolodovič* (ChudSSSR II) → **Volobujev**, *Jevgen Vsevolodovič*

Volobujev, *Jevgen Vsevolodovič* (Volobuev, Evgenij Vsevolodovič), painter, * 31.7.1912 Varvarovka – UA, RUS ▭ ChudSSSR II; SchU.

Volobusv, *Jevgen* → **Volobujev**, *Jevgen Vsevolodovič*

Voločaev, *Sergej Vasil'evič*, painter, * 12.1.1926 (Gut) Griškovskij (Krasnodar) – RUS ▭ ChudSSSR II.

Voloch, *Mykola* (Voloch, Nikolaj), painter, f. 1773, l. 1775 – UA, RUS ▭ ChudSSSR II.

Voloch, *Nikolaj* (ChudSSSR II) → **Voloch**, *Mykola*

Voloch, *Petr* (ChudSSSR II) → **Voloch**, *Petro*

Voloch, *Petro* (Voloch, Petr), silversmith, * 1698 or 1699, † 1768 – UA, RUS ▭ ChudSSSR II; SchU.

Volochov, *Fedor*, painter of saints, icon painter, decorative painter, f. 1753, l. 1754 – RUS ▭ ChudSSSR II.

Volochov, *Ivan*, painter, f. 1790 – RUS ▭ ChudSSSR II.

Volochov, *Vasilij*, painter of saints, icon painter, f. 1753 – RUS ▭ ChudSSSR II.

Volochovy (brat'ja) → **Volochov**, *Ivan*

Voločinkov, *Andrej Matveevič*, painter, * 12.9.1866 Rostov-na-Donu, l. 1916 – RUS ▭ ChudSSSR II.

Volodichin, *Pavel Petrovič*, stage set designer, decorator, exhibit designer, * 20.3.1909 Baku – AZE ▭ ChudSSSR II.

Volodimerov, *Ivan* (bol'šoj) → **Vladimirov**, *Ivan* (1655)

Volodimerov, *Ivan* (men'šij) → **Vladimirov**, *Ivan* (1664)

Volodimirov, *Nikolaj Nikolaevič*, painter, * 19.4.1910 St. Petersburg – RUS ▭ ChudSSSR II.

Volodin, *Michail Filippovič* (Wolodin, Michail Filippowitsch), painter, * 5.9.1912 Jastrebovo (Tula), † 1987 – RUS ▭ ChudSSSR II; Vollmer VI.

Volodin, *Nikolaj Nikolaevič*, painter, * 23.5.1918 Nal'čik – RUS ▭ ChudSSSR II.

Volod'ko, *Viktor*, interior designer, painter, * 1956 Charkiv – UA ▭ ArchAKL.

Volodymyr → **Bibikov**, *Vasyl' Herasymovyč*

Vologdin, *Michail*, painter, * 1741, † 19.4.1782 – RUS ▭ ChudSSSR II.

Vologžanin, *Ermolaj Sergeev*, master draughtsman, f. 1651 – RUS ▭ ChudSSSR II.

Volokidin, *Pavel Gavrilovič* (ChudSSSR II) → **Volokydin**, *Pavlo Havrylovyč*

Volokydin, *Pavlo* → **Volokydin**, *Pavlo Havrylovyč*

Volokydin, *Pavlo Gavrilovyč* (SchU) → **Volokydin**, *Pavlo Havrylovyč*

Volokydin, *Pavlo Havrylovyč* (Volokidin, Pavel Gavrilovič; Volokydin, Pavlo Gavrylovyč), painter, * 10.12.1877 Archarovo (Orel), † 16.3.1936 Kiev – UA, RUS ⊡ ChudSSSR II; SChU.

Volona, *Joan,* architect, f. 1301 – E ⊡ Ráfols III.

Volonakis, *Constantin,* painter, * 1835 (?) or 1837, † 1907 Piräus – GR, I ⊡ ThB XXXIV.

Volono, *Guillaume de* (Beaulieu/Beyer) → **Guillaume de Volono**

Volonté, *Guido,* painter, * 3.5.1902 Mailand – I ⊡ Comanducci V.

Volós, *Joan Francesc,* designer, painter, f. 1886 – E ⊡ Ráfols III.

Vološčenko, *Savva,* wood carver, * Nežin (Černigov), f. 1793, l. 1798 – UA, RUS ⊡ ChudSSSR II.

Vološčuk, *Kateryna Ivanivna,* potter, * 1902 Kosov (Ivano-Frankovsk) – UA ⊡ SChU.

Vološčuk, *Mychajlo Jakovič,* ceramist, * 4.11.1906 Stari Kuti, † 1.8.1960 – UA ⊡ SChU.

Vološčuk, *Stefanija Mychajlivna,* potter, * 28.2.1928 Kosov (Ivano-Frankovsk) – UA ⊡ SChU.

Vološčuk, *Viktorija Kazymyrivna,* ceramist, * 6.6.1931 Kosov (Ivano-Frankovsk) – UA ⊡ SChU.

Vološenko, *Grygorij* (SChU) → **Vološenko, Hryhorij**

Vološenko, *Hryhorij* (Vološenko, Grygorij), goldsmith, * 1738, † 1770 – UA, RUS ⊡ SChU.

Voloshin, *Maksimilian Aleksandrovich* (DA XXXII; Milner) → **Vološin, Maksimilian Aleksandrovič**

Voloshinov, *Valerian Andreevich* (Milner) → **Vološinov, Valerian Andreevič**

Vološin, *Aleksandr Kirillovič,* monumental artist, decorator, mosaicist, * 20.9.1926 Antonovka (Podolsk) – RUS ⊡ ChudSSSR II.

Vološin, *Evgenij Valentinovič,* painter, * 31.7.1936 Dniprodzerzyns'k, † 17.3.1993 Donec'k – UA ⊡ ArchAKL.

Vološin, *Georgij Sergeevič* (ChudSSSR II) → **Vološyn, Heorhrij Serhijovyč**

Vološin, *Maksimilian Aleksandrovič* (Voloshin, Maksimilian Aleksandrovich), watercolourist, * 16.5.1877 Kiev, † 31.7.1932 Koktebel' – RUS, UA ⊡ ChudSSSR II; DA XXXII; Milner.

Vološina, *Margarita* → **Sabašnikova, Margarita Vasil'evna**

Vološinov, *Evdokim Ignat'evič* (ChudSSSR II) → **Vološynov, Jevdokym Gnatovyč**

Vološinov, *Oleg Vasil'evič,* painter, * 31.7.1936 Mykolaïv – UA ⊡ ArchAKL.

Vološinov, *Valerian Andreevič* (Voloshinov, Valerian Andreevich), architect, stage set designer, * 1887, † 1938 – RUS ⊡ Milner.

Vološko, *Fedor Fedorovič,* graphic artist, monumental artist, decorator, * 18.9.1915 Rostov-na-Donu – RUS ⊡ ChudSSSR II.

Voloskov, *Aleksei Yakovlevich* (Milner) → **Voloskov, Aleksej Jakovlevič**

Voloskov, *Aleksej Jakovlevič* (Voloskov, Aleksei Yakovlevich; Woloskoff, Alexej Jakowlewitsch), landscape painter, * 1823 or 1828, † 1882 – RUS ⊡ ChudSSSR II; Milner; ThB XXXVI.

Vološukova, *Nina* → **Scull, Nina Woloshukova**

Vološyn, *Heorhrij Serhijovyč* (Vološin, Georgij Sergeevič), painter, graphic artist, * 5.5.1925 Dnepropetrovsk – UA ⊡ ChudSSSR II.

Vološynov, *Georgij Ipolytovič,* architect, * 8.1.1902 Cherson – UA ⊡ SChU.

Vološynov, *Jevdokym Gnatovyč* (Vološinov, Evdokim Ignat'evič), painter, * 1823 or 1824, † 23.11.1913 Charkov – UA, RUS ⊡ ChudSSSR II.

Volovič, *Jakov* → **Volovich, Iakov**

Volovič, *Tamara Sergeevna,* graphic artist, * 9.5.1928 Kungur – RUS ⊡ ChudSSSR II.

Volovič, *Vitalij Michajlovič,* graphic artist, * 3.8.1928 Spassk – RUS ⊡ ChudSSSR II.

Volovich, *Iakov,* painter, * 18.2.1910 Rußland – USA, RUS ⊡ EAAm III.

Volovik, *Anatolij Afanas'evič,* architect, * 1929 Grigorewka (Krasnojarsk) – RUS ⊡ Kat. Moskau II.

Volovik, *Lazar',* painter, artisan, * 1902, † 1977 Paris – RUS, F ⊡ Severjuchin/Lejkind.

Volovik, *Taisija Efimovna,* graphic artist, * 20.10.1914 Rostov-na-Donu – RUS ⊡ ChudSSSR II.

Volovik, *Viktor Petrovič,* sculptor, * 1.4.1924 Charkov – UA ⊡ ChudSSSR II.

Volovikov, *Jurij Borisovič,* sculptor, * 24.6.1926 Moskau – RUS ⊡ ChudSSSR II.

Volozan, *Denis,* sculptor, * about 1758 Lyon, l. 1779 – F ⊡ Audin/Vial II.

Volozan, *Jean-Baptiste,* engraver, * 1761 Lyon, † after 1793 – F ⊡ Audin/Vial II.

Volozon, *Denis A.,* landscape painter, history painter, miniature painter, * 1765 Lyon, l. 1820 – USA, F ⊡ Groce/Wallace; Karel; ThB XXXIV.

Volpaia, *Benvenuti di Lorenzo* (DA XXXII) → **Volpaia, Benvenuto della**

Volpaia, *Benvenuto della* (Volpaia, Benvenuti di Lorenzo), architect, cartographer, * 5.5.1486 Florenz, l. 1550 – I ⊡ DA XXXII.

Volpaia, *Bernardo della* (?) → **Volpaia, Lorenzo di Benvenuto della**

Volpaia, *Camillo della* (Volpaia, Camillo di Lorenzo), clockmaker, f. about 1496, † 1560 – I ⊡ DA XXXII.

Volpaia, *Camillo di Lorenzo* (DA XXXII) → **Volpaia, Camillo della**

Volpaia, *Fruosino della* (Volpaia, Fruosino di Lorenzo), goldsmith (?), f. 1532, † Frankfurt – I ⊡ DA XXXII.

Volpaia, *Fruosino di Lorenzo* (DA XXXII) → **Volpaia, Fruosino della**

Volpaia, *Lorenzo di Benvenuto* (DA XXXII) → **Volpaia, Lorenzo di Benvenuto della**

Volpaia, *Lorenzo di Benvenuto della* (Volpaia, Lorenzo di Benvenuto), clockmaker, goldsmith, cabinetmaker, * 1446 Florenz, † 8.3.1512 Florenz – I ⊡ DA XXXII; ThB XXXIV.

Volpara, *Girolamo,* goldsmith, f. 1.8.1651 – I ⊡ Bulgari IV.

Volpas, *Felipe* → **Voltes, Felipe**

Volpati, *Giovanni Battista* → **Volpato, Giovanni Battista**

Volpato, *Giambattista* (ELU IV; PittItalSeic) → **Volpato, Giovanni Battista**

Volpato, *Giovanni (1732)* (Volpato, Giovanni), copper engraver, etcher, stonemason, porcelain artist (?), master draughtsman, * 1732 or 1733 or 30.3.1740 Bassano, † 21.8.1803 or 22.9.1803 or 25.8.1803 Rom – I ⊡ DA XXXII; DEB XI; Páez Rios III; ThB XXXIV.

Volpato, *Giovanni (1797),* copper engraver, * 1797 Chieri, † 12.8.1871 Turin – I ⊡ Comanducci V; Servolini.

Volpato, *Giovanni Batt.* (ThB XXXIV) → **Volpato, Giovanni Battista**

Volpato, *Giovanni Battista* (Volpato, Giambattista; Volpato, Giovanni Batt.), painter, copper engraver, * 7.3.1633 Bassano, † 2.4.1706 Bassano – I ⊡ DA XXXII; DEB XI; ELU IV; PittItalSeic; ThB XXXIV.

Volpe, *Alessandro la* (DEB XI) → **Volpe, Alessandro**

Volpe, *Alessandro* (La Volpe, Alessandro; Volpe, Alessandro la), landscape painter, * about 1820 Lucera, † 1.8.1887 or 1893 Rom – I ⊡ Comanducci III; DEB XI; PittItalOttoc; ThB XXXIV.

Volpe, *Angelo dalla (1651),* painter, f. 1651 – I ⊡ DEB XI; ThB XXXIV.

Volpe, *Anton,* painter, * 1853, † 26.5.1910 New York – USA ⊡ Falk.

Volpe, *Bonenrico di Giovanni* → **Bonenrico di Giovanni Volpe**

Volpe, *Domenico,* painter, * 24.3.1906 Sala Consilina – I ⊡ Comanducci V.

Volpe, *Elia,* goldsmith, f. 24.7.1600, † before 30.4.1787 – I ⊡ Bulgari I.2.

Volpe, *Francesco (1540),* painter, f. 7.4.1540 – I ⊡ Schede Vesme IV.

Volpe, *Francesco (1880)* (Volpe, Francesco), painter, * 1880 Genua, † 1912 Genua – I ⊡ Beringheli.

Volpe, *Franz* → **Volpe, Francesco (1880)**

Volpe, *Gabriele de* (De Volpe, Gabriele), painter, f. 1526, l. 1535 – I ⊡ PittItalCinqec.

Volpe, *Geppino,* painter, * 27.7.1900 Neapel – I ⊡ Comanducci V; DEB XI; ThB XXXIV; Vollmer V.

Volpe, *Giovanni,* sculptor, marble mason, * Carrara (?), f. 1537 – I ⊡ ThB XXXIV.

Volpe, *Innocenzo,* sculptor, marble mason, f. 10.9.1575 – I ⊡ ThB XXXIV.

Volpe, *Mariano,* miniature painter, f. 1491 – I ⊡ ThB XXXIV.

Volpe, *Mario* (LZSK) → **Volpe, Mario A.**

Volpe, *Mario A.* (Volpe, Mario), painter, master draughtsman, * 19.10.1936 Barranquilla (Kolumbien) – CH, CO ⊡ KVS; LZSK.

Volpe, *Nélida,* painter, * 16.5.1916 Buenos Aires – RA ⊡ EAAm III.

Volpe, *Nicola la* → **Volpe, Nicola**

Volpe, *Nicola* (La Volpe, Nicola), painter, copper engraver, restorer, * 11.5.1789 Conversano, † 28.5.1876 Neapel – I ⊡ Comanducci III; Servolini; ThB XXXIV.

Volpe, *Salvatore,* fresco painter, * 2.6.1910 Pozzuoli – I ⊡ Comanducci V.

Volpe, *Tommaso Della* (Conte) (Vollmer V) → **DellaVolpe, Tommaso**

Volpe, *Vicenzo* → **Volpe, Vincent**

Volpe, *Vincent* (Volpe, Vincenzo (1512)), painter, * Neapel, f. 1512, † before 4.12.1536 London – GB, I ⊡ DA XXXII; ThB XXXIV; Waterhouse 16./17.Jh..

Volpe, *Vincenzo (1512)* (Waterhouse 16./17.Jh.) → **Volpe, Vincent**

Volpe, *Vincenzo (1854)*, painter,
* 13.12.1854 or 14.12.1855
Grottaminarda, † 9.2.1929 or 19.2.1929
Neapel – I ⊏⊐ Comanducci V; DEB XI;
PittItalOttoc; ThB XXXIV.

Volpe Jordan, *Enrique*, painter,
* 21.3.1912 Canelones – ROU
⊏⊐ EAAm III; PlástUrug II.

Volpe Peretta, *Anna*, painter, master
draughtsman, * 1933 Asti – I
⊏⊐ DizArtItal.

Volpelier, *Antoine*, glass painter, f. about
1508(?) – F ⊏⊐ ThB XXXIV.

Volpelière, *L. P. Julie*, history painter,
portrait painter, * before 1790 Marseille,
† 11.1842 Paris – F ⊏⊐ ThB XXXIV.

Vol'pen, *Raisa Vladimirovna* →
Zacharževskaja, *Raisa Vladimirovna*

Volpert, *Stéphanie*, pastellist,
* Wissembourg (Elsaß), f. before 1900,
l. 1905 – F ⊏⊐ Bauer/Carpentier VI.

Volpes, *Pietro*, painter of interiors,
genre painter, portrait painter, * 1830
Palermo, l. 1891 – I ⊏⊐ Comanducci V;
ThB XXXIV.

Volpi, *Aimo*, painter, f. 1491, l. 1555 – I
⊏⊐ PittItalCinqec.

Volpi, *Alessandro*, painter, * 25.11.1909
Pisa – I ⊏⊐ Comanducci V.

Volpi, *Alfredo*, painter, * 14.4.1896
Lucca, † 30.5.1988 São Paulo – I, BR
⊏⊐ DA XXXII; EAAm III; Vollmer V.

Volpi, *Ambrogio* (Schede Vesme IV) →
Volpi, *Ambrogio di Baldassare*

Volpi, *Ambrogio di Baldassare* (Volpi,
Ambrogio; Volpi, Ambrogio di
Baldassare da Casal Monferrato),
sculptor, f. 1546, l. 1580 – I
⊏⊐ Schede Vesme IV; ThB XXXIV.

Volpi, *Ambrogio di Baldassare da Casal
Monferrato* (ThB XXXIV) → **Volpi**,
Ambrogio di Baldassare

Volpi, *Balzarino*, painter, f. 1491, l. 1555
– I ⊏⊐ PittItalCinqec.

Volpi, *Clemente*, sculptor, f. 1630 – I
⊏⊐ ThB XXXIV.

Volpi, *Elia*, painter, restorer, * 25.3.1858
Città di Castello, † 26.11.1938 Florenz
– I ⊏⊐ Comanducci V; ThB XXXIV;
Vollmer V.

Volpi, *Francesco*, painter, * Siena(?),
f. 1734, l. 1743 – I ⊏⊐ DEB XI;
ThB XXXIV.

Volpi, *G. Battista* (Comanducci V) →
Volpi, *Giovanni Battista*

Volpi, *Giovanni Battista* (Volpi, G.
Battista), master draughtsman,
illustrator, * 27.1.1861 or 2.7.1861
Lovere, † 4.1.1946 Lovere – I
⊏⊐ Comanducci V; DEB XI.

Volpi, *Giuliano*, painter, * 1.12.1835
Lovere, † 4.3.1913 Pontevico – I
⊏⊐ Comanducci V; ThB XXXIV.

Volpi, *Jacomo*, sculptor, f. 1631 – I
⊏⊐ ThB XXXIV.

Volpi, *Luigi*, painter, f. 1701 – I
⊏⊐ ThB XXXIV.

Volpi, *Mario Leopoldo*, landscape painter,
* 1877 Santa Maria Capua Vetere,
† 1918 Mestre – I ⊏⊐ Comanducci V;
DEB XI; ThB XXXIV.

Volpi, *Stefano (1594)*, painter, * 1594
Siena, † 1630 Siena – I ⊏⊐ DEB XI;
ThB XXXIV.

Volpi, *Stefano (1654)*, painter, * about
1654 Siena, † 15.5.1694 Rom – I
⊏⊐ ThB XXXIV.

Volpi, *Tommaso*, goldsmith, f. 22.12.1730,
l. 1735 – I ⊏⊐ Bulgari IV.

Volpi, *Vincenzo*, engraver, maker
of silverwork, * 1746 Neapel(?),
† 30.4.1787 – I ⊏⊐ Bulgari I.2.

Volpi di Misurata (Contessa) → **Pisani**,
Nerina

Volpini → **Maestri**, *Giov. Batt.*

Volpini, *Andrea*, mosaicist, f. 1750,
l. 1788 – I ⊏⊐ ThB XXXIV.

Volpini, *Angelo*, master draughtsman,
copper engraver, f. about 1760, l. before
1835 – I ⊏⊐ Comanducci V; DEB XI;
Servolini; ThB XXXIV.

Volpini, *Augusto*, painter, * 1832
Livorno, † 21.5.1911 Livorno – I
⊏⊐ Comanducci V; ThB XXXIV.

Volpini, *Christoph*, stone sculptor, stucco
worker, f. 1724, † 29.4.1733 München
– D ⊏⊐ ThB XXXIV.

Volpini, *Domenico*, goldsmith(?),
f. 8.1.1786, l. 27.12.1794 – I
⊏⊐ Bulgari I.2.

Volpini, *Giovanni* → **Volpini**, *Joseph*

Volpini, *Giuseppe* → **Volpini**, *Joseph*

Volpini, *Joh. Joseph* → **Volpini**, *Joseph*

Volpini, *Joseph*, sculptor, stonemason,
marbler, stucco worker, f. 1711,
† 15.11.1729 München – D
⊏⊐ ThB XXXIV.

Volpini, *Luca*, miniature painter, f. 1609,
† 1616 Rom – I ⊏⊐ ThB XXXIV.

Volpini, *Luigi* → **Volpi**, *Luigi*

Volpini, *Renato*, painter, * 10.12.1934
Neapel or Urbino – I ⊏⊐ DEB XI;
Vollmer VI.

Volpini, *Scipione*, goldsmith, * about 1630
Sarnano, l. 1665 – I ⊏⊐ Bulgari I.2.

Volpini, *Simon Christoph* → **Volpini**,
Christoph

Volpini, *Ugo*, woodcutter, f. 1901 – I
⊏⊐ Servolini.

Volpini da Coldazzo, military architect,
f. about 1509, l. about 1538 – I
⊏⊐ ThB XXXIV.

Volpino (De Magistri, Giovanni Battista),
sculptor, stucco worker, f. 25.12.1674,
l. 13.2.1675 – I ⊏⊐ Schede Vesme II;
Schede Vesme III.

Volpino, *il* → **Volpino**

Volponi, *Gherardo*, cameo engraver,
* 1787 Rom, l. 1817 – I ⊏⊐ Bulgari I.2.

Volponi, *Giambatt. di Piero di Stefano(?)*
→ **Volponi**, *Giovan Battista*

Volponi, *Giov. Battista* (ThB XXXIV) →
Volponi, *Giovan Battista*

Volponi, *Giovan Battista* (Volponi,
Giov. Battista), painter, * 1489
Pistoia, l. 7.11.1553 – I ⊏⊐ DEB XI;
ThB XXXIV.

Volponi, *Piero* (Scalabrino), painter,
* about 1489 Pistoia – I ⊏⊐ DEB XI;
Schede Vesme IV; ThB XXXIV.

Volprecht, *Joh. Friedr.*, painter, f. 1678
– D ⊏⊐ ThB XXXIV.

Volquard, *Peter*, painter, * Langenhorn(?),
f. 1750 – D ⊏⊐ Feddersen; ThB XXXIV.

Volráb, *Marián*, glass artist, painter,
* 30.8.1961 Prag – CZ ⊏⊐ WWCGA.

Volrhat, *Johann*, architect, f. 1616 – F
⊏⊐ ThB XXXIV.

Volrich → **Ulrich** (1487)

Volrich → **Ulrich** (1568)

Vols, *Leendert*, decorative painter,
* 4.7.1873 Den Haag (Zuid-Holland),
† 3.7.1908 Den Haag (Zuid-Holland)
– NL ⊏⊐ Scheen II.

Volschenk, *Jan Ernst Abraham*, painter,
graphic artist, * 1853 Riversdale
(Kapprovinz), † 1936 Riversdale
(Kapprovinz) – ZA ⊏⊐ Berman;
Gordon-Brown.

Volschou, *Marcus Matthias* → **Velschow**,
Marcus Matthias

Volscius, *Adam* → **Wolski**, *Adam*

Volsem, *Jean-Bapt. Van* → **Volsum**, *Jean-
Bapt. Van*

Volsička, *Vladimír*, painter, graphic artist,
* 20.8.1925 Uhislavice (Nova Paka)
– CZ ⊏⊐ ArchAKL.

Volsius, *Konrad*, form cutter, f. 1596 – D
⊏⊐ Merlo.

Vol'skaja, *Janina Romanovna*,
filmmaker, * 6.4.1932 Moskau – RUS
⊏⊐ ChudSSSR II.

Vol'skij, book designer, engraver, f. before
1813 – RUS ⊏⊐ ChudSSSR II.

Vol'skij, *Ivan Petrovič*, painter, * 1817,
† 21.9.1868 – RUS ⊏⊐ ChudSSSR II.

Vol'skij, *Petr Dmitrievič* (ChudSSSR II)
→ **Vol's'kyj**, *Petro Dmytrovyč*

Vol's'kyj, *Petro Dmytrovyč* (Vol'skij, Petr
Dmitrievič), painter, * 18.5.1925 Čimkent
– UA ⊏⊐ ChudSSSR II.

Vol'štejn, *Lev Izrailevič*, painter, graphic
artist, * 22.4.1908 Minsk – BY, RUS
⊏⊐ ChudSSSR II.

Vol'štejn, *Moisej L'vovič*, painter,
* 9.4.1916 Borisov (Minsk) – UA,
BY ⊏⊐ ChudSSSR II.

Volsum, *Jean-Bapt. Van* (Van Volxum,
Jean-Baptist), history painter, * before
6.11.1679 Gent, † after 1734 Gent – B,
NL ⊏⊐ DPB II; ThB XXXIV.

Volsum, *Jean-Baptist van* → **Volsum**,
Jean-Bapt. Van

Volta, *Alessandro Della*, trellis forger,
f. 1487, l. 1497 – I ⊏⊐ ThB XXXIV.

Volta, *Angelo*, goldsmith, silversmith,
* 7.11.1766 Bologna, † 24.3.1840
Bologna – I ⊏⊐ Bulgari IV.

Volta, *Antonio Della*, architect, f. 1501 – I
⊏⊐ ThB XXXIV.

Volta, *Edelmiro*, painter, * 1.9.1901 Bahía
Blanca – RA ⊏⊐ EAAm III; Merlino.

Volta, *Gabriele della* (Della Volta,
Gabriele), architect, f. 1519, l. 1532
– I ⊏⊐ ThB XXXIV.

Voltas, *Pere*, modeller, f. 1949 – E
⊏⊐ Ráfols III.

Voltelen, *Mogens*, architect, artisan,
* 16.5.1908 Ulslev (Lolland) – DK
⊏⊐ DKL II; Vollmer V.

Volten, *Abraham*, copper engraver, f. 1714,
l. 1717 – NL ⊏⊐ Waller.

Volten, *André* (Vollmer V) → **Volten**,
André Theo Aart

Volten, *André Theo Aart* (Volten, André),
metal artist, monumental artist, * about
19.3.1925 Andijk (Noord-Holland),
l. before 1961 – NL ⊏⊐ Scheen II;
Vollmer V.

Vol'ter, *Aleksej Aleksandrovič*, painter,
* 19.5.1889 Nižnij Novgorod, † 1973
Moskau – RUS ⊏⊐ ChudSSSR II.

Volter, *Frieda* → **Redmond**, *Frieda*

Volterrani, *Nicola*, sculptor, f. 1917 – I
⊏⊐ Panzetta.

Volterrano (PittItalSeic) → **Franceschini**,
Baldassare

Volterrano, *il* → **Franceschini**, *Baldassare*

Voltes, *Felip* (Ráfols III, 1954) → **Voltes**,
Felipe

Voltes, *Felipe* (Voltes, Felip), sculptor,
f. 1580, l. 1585 – E ⊏⊐ Ráfols III;
ThB XXXIV.

Voltes, *Joan*, painter, f. 1453, l. 1455 – E
⊏⊐ Ráfols III.

Volther, *Poul M.*, furniture designer,
* 2.1.1923 – DK ⊏⊐ DKL II.

Volti, *Antoniucci*, painter, master
draughtsman, * 1.1.1915 Albano Laziale
– I, F ⊏⊐ Alauzen; Vollmer V.

Volti, *Carl,* watercolourist, f. 1889 – GB
□ McEwan.

Voltigeant, *Josse de* → **Voltigem,** *Josse de*

Voltigeau, *Josse de* → **Voltigem,** *Josse de*

Voltigem, *Josse de* (De Voltigem, Josse), painter, * about 1570(?) Fontainebleau, † 29.3.1622(?) Fontainebleau – F, NL □ DPB I; ThB XXXIV.

Voltmar, *Christian Ulrik* → **Foltmar,** *Christian Ulrik*

Voltmar, *Christopher* → **Foltmar,** *Christoffer*

Voltmer, *Elke* → **Wulk,** *Elke*

Voltmer, *F.,* painter, f. before 1905, l. 1910 – D □ Rump.

Voltmer, *Fritz,* painter, master draughtsman, stage set designer, artisan, * 18.1.1854 or 8.11.1891 Hamburg-Harburg or Hamburg-Altona, l. before 1961 – D □ Rump; ThB XXXIV; Vollmer V.

Voltmer, *Ralf,* painter, stage set designer, artisan, * 8.11.1891 Hamburg-Altona, l. before 1940 – D □ ThB XXXIV.

Voltmer, *Walter* (Voltmer, Walter Edm. Gottfried), painter, graphic artist, * 1884 Altona, † 1972 – D □ Feddersen.

Voltmer, *Walter Edm. Gottfried* (Feddersen) → **Voltmer,** *Walter*

Voltolin, *Aldo,* painter, * 25.6.1892 Treviso, † 17.6.1918 or 4.7.1918 Mailand – I □ Comanducci V; PittItalNovec/1 II; ThB XXXIV.

Voltolina, *Alessandro,* painter, † 1748 Iseo (Brescia) – I □ ThB XXXIV.

Voltolina, *Carlo,* painter, f. 1687 – I □ ThB XXXIV.

Voltolina, *Nello,* painter, * 1908 Donada, † 1944 Padua – I □ PittItalNovec/1 II.

Voltolini, painter, f. about 1884 – BiH □ Mazalić.

Voltolini, *Andrea,* painter, * about 1643 Verona, † about 1720 Verona – I □ DEB XI; ThB XXXIV.

Voltolini, *Giacomo,* stonemason, f. about 1654, l. 1705 – I □ ThB XXXIV.

Voltolini, *Josip,* decorative painter, * 1838 Split, † 30.9.1892 – HR □ ELU IV.

Voltolini, *Lorenzo,* painter, * Verona, f. 1720 – I □ DEB XI; ThB XXXIV.

Voltri, *Nicolo de,* painter, f. about 1401, l. 1408(?) – F □ Alauzen.

Voltschen, *David,* bell founder, f. 1572 – D □ ThB XXXIV.

Voltz, *Amalie,* painter, lithographer, copper engraver, * 12.9.1816 Nördlingen, † 24.9.1870 – D □ ThB XXXIV.

Voltz, *Carl Adolf* → **Adolph,** *Carl Josef*

Voltz, *Claus Adolf* → **Adolph,** *Claus*

Voltz, *Friedrich,* animal painter, landscape painter, genre painter, lithographer, etcher, illustrator, * 31.10.1817 Nördlingen, † 25.6.1886 München – D □ Münchner Maler IV; Ries; ThB XXXIV.

Voltz, *Hans,* painter, f. 25.3.1556 – D □ Zülch.

Voltz, *Joh. Friedrich* → **Voltz,** *Friedrich*

Voltz, *Johann Friedrich* → **Voltz,** *Friedrich*

Voltz, *Johann Michael,* portrait painter, etcher, illustrator, caricaturist, copper engraver, * 16.10.1784 Nördlingen, † 17.4.1858 Nördlingen or München – D □ Flemig; Münchner Maler IV; Ries; ThB XXXIV.

Voltz, *Karl Friedrich,* copper engraver, * 1826 Augsburg, l. 1880 – D □ ThB XXXIV.

Voltz, *Louis Gustav* → **Voltz,** *Ludwig Gustav*

Voltz, *Ludwig* (Ries) → **Voltz,** *Ludwig Gustav*

Voltz, *Ludwig Gustav* (Voltz, Ludwig), painter of hunting scenes, animal painter, landscape painter, * 28.4.1825 Augsburg, † 26.12.1911 München – D □ Münchner Maler IV; Ries; ThB XXXIV.

Voltz, *Richard,* animal painter, * 3.12.1859 München, † 14.8.1933 München – D □ Münchner Maler IV; ThB XXXIV.

Voltz, *Tamara* → **Tamara**

Voltz, *Wilhelm,* architectural painter, landscape painter, watercolourist, * 1880 Mannheim, l. before 1940 – D □ ThB XXXIV.

Volucki, *Karel,* painter, f. 1770, l. 1783 – SK □ Toman II.

Volvani, *Claudio,* master draughtsman, f. 1701 – F □ ThB XXXIV.

Volvinus → **Vuolvinus**

Volwahsen, *Herbert,* sculptor, * 11.10.1906 Schellendorf (Schlesien), † 1988 – D □ Davidson I; Vollmer V.

Volwerk, *Seike Johanna,* artisan, master draughtsman, * 19.6.1885 Hellevoetsluis (Zuid-Holland), l. before 1970 – NL □ Scheen II.

Volwerk, *Seitje* → **Volwerk,** *Seike Johanna*

Volxsom, *Jean-Bapt. Van* → **Volsum,** *Jean-Bapt. Van*

Volynec, *Elena Savvišna,* stage set designer, * 22.7.1898 Blagoe (Novgorod), l. 1965 – RUS □ ChudSSSR II.

Volynskij, *Ion Genrichovič,* painter, * 10.7.1912 Lubna (Poltava) – TJ □ ChudSSSR II.

Volynskij, *P. I.* (ChudSSSR II) → **Volyns'kyj,** *P. Y.*

Volynskij, *Rafaèl Osval'dovič* (ChudSSSR II) → **Volyns'kyj,** *Rafael' Osval'dovyč*

Volyns'kyj, *Leonid Naumovyč* → **Rabynovyč,** *Leonid Naumovyč*

Volyns'kyj, *P. Y.* (Volynskij, P. I.), painter, f. 1733, l. 1740 – UA, PL □ ChudSSSR II; SchU.

Volyns'kyj, *Rafael' Osval'dovyč* → **Volyns'kyj,** *Rafael' Osval'dovyč*

Volyns'kyj, *Rafael' Osval'dovyč* (Volynskij, Rafaèl Osval'dovič), graphic artist, * 11.11.1923 Charkov – UA □ ChudSSSR II; SchU.

Volz, *August* (Volz, August Franz Leberecht), sculptor, * 11.3.1851 Magdeburg, † 20.6.1926 Riga – LV, D □ Hagen; ThB XXXIV; Vollmer V.

Volz, *August Franz Leberecht* (Hagen; ThB XXXIV) → **Volz,** *August*

Volz, *D. H.* (Mak van Waay) → **Volz,** *Dietrich Heinrich*

Volz, *Dietrich Heinrich* (Volz, D. H.), figure painter, landscape painter, woodcutter, etcher, master draughtsman, lithographer, * 1.8.1900 or 1.8.1901 Batavia (Java) – NL □ Mak van Waay; Scheen II; Vollmer V; Waller.

Volz, *Dirk* → **Volz,** *Dietrich Heinrich*

Volz, *Gertrude,* painter, sculptor, * 27.10.1898 New York, l. 1933 – USA □ Falk.

Volz, *Herbert,* painter, sculptor, * 1944 Molketal (Trebnitz) – D □ Nagel.

Volz, *Herman* (EAAm III; Falk; Hughes) → **Volz,** *Hermann* (1904)

Volz, *Hermann* (1814), portrait painter, genre painter, * 26.8.1814 Biberach an der Riss, † 2.11.1894 Biberach an der Riss – D □ Münchner Maler IV; ThB XXXIV.

Volz, *Hermann* (1847), sculptor, * 31.3.1847 Karlsruhe, † 11.11.1941 Karlsruhe – D □ Jansa; ThB XXXIV; Vollmer V.

Volz, *Hermann* (1904) (Volz, Herman), lithographer, fresco painter, * 25.12.1904 Zürich, † 30.12.1990 – CH, USA □ EAAm III; Falk; Hughes; ThB XXXIV; Vollmer V.

Volz, *Jean-Jacques,* woodcutter, * 1.6.1928 Zürich – CH □ KVS.

Volz, *Johann Michael* → **Voltz,** *Johann Michael*

Volz, *Mandy,* sculptor, * 7.12.1938 Zug – CH □ KVS; LZSK.

Volz, *Richard,* painter, * 1875, † 10.1928 Dresden – D □ Vollmer V.

Volz, *Theodor,* history painter, genre painter, wood engraver, illustrator, * 14.9.1850 Biberach (Württemberg), † 1915 or 24.7.1916 Stuttgart – D □ Nagel; Ries; ThB XXXIV.

Volz, *Ulrich,* painter, * 14.4.1954 Erbach (Ulm) – D □ ArchAKL.

Volz, *Wilhelm,* history painter, genre painter, landscape painter, illustrator, etcher, lithographer, * 8.12.1855 Karlsruhe, † 7.7.1901 München – D □ Mülfarth; Münchner Maler IV; ThB XXXIV.

Volz, *Wilhelm August,* painter, * 1.6.1877 Mannheim, † 19.6.1926 Karlsruhe – D □ Mülfarth.

Vom Endt, *Alexandra* → **Endt,** *Alexandra vom*

Vom Endt, *Walter* → **VomEndt,** *Walter*

Vom Habel, *Hans* → **VomHabel,** *Hans*

Vom Strahl, *Lukas* → **VomStrahl,** *Lukas*

Vom Wey, *Ulrich* → **Ulrich** (1568)

Vomane, *Marie Rose de,* portrait painter, still-life painter, * Montpellier, f. before 1866, l. 1881 – F □ ThB XXXIV.

Vomanus, engraver, f. 1596 – E □ Páez Rios III.

Vombeck, *Roswitha* → **Lüder,** *Roswitha*

Vombeck-Lüder, *Roswitha* (KüNRW I) → **Lüder,** *Roswitha*

Vombek, *Rudolf,* painter, graphic artist, designer, * 5.2.1930 Maribor – D □ KüNRW I; Vollmer VI.

Vomberg, *Adam,* cabinetmaker, * 19.8.1709 Buttenheim, l. 1758 – D □ Sitzmann.

Vomberg, *Kilian,* cabinetmaker, * 1677 Buttenheim, † 28.7.1729 Buttenheim – D □ Sitzmann.

VomEndt, *Walter* (Endt, Walter vom), painter, sculptor, designer, * 1925 Rheinhausen – D □ KüNRW IV.

VomHabel, *Hans* (Habel, Hans vom), goldsmith, f. 19.6.1592 – D □ Zülch.

Vomhof, *Hanni,* bookbinder, * 1922 Hagen – D □ KüNRW I.

Vomm, *August* (Vomm, August Juchanovič), sculptor, * 4.7.1906 Abja – EW, RUS □ ChudSSSR II.

Vomm, *August Juchanovič* (ChudSSSR II) → **Vomm,** *August*

Vomočil, *Jan,* painter, * 12.5.1907 Seč Vidlata – CZ □ Toman II.

VomStrahl, *Lukas* (Strahl, Lukas vom), painter, * 1946 Oberstdorf – D □ BildKueFfm.

Von Alt, *Joseph* (Falk) → **VonAlt,** *Joseph*

Von Artens, *Peter* (Falk) → **VonArtens,** *Peter*

Von Auw, *Emilie* (EAAm III; Falk) →
VonAuw, *Emilie*

Von Beckh, *H. V. A.* (Samuels) →
VonBeckh, *H. V. A.*

Von Belfort, *Charles* (Falk; Hughes) →
VonBelfort, *Charles*

Von Berg, *Charles L.* (Falk; Samuels) →
VonBerg, *Charles L.*

Von Berner, *Darya* (Calvo Serraller) →
VonBerner, *Darya*

Von Borwitz, *R. E.* (Johnson II; Wood)
→ VonBorwitz, *R. E.*

Von Brandes, *W. F.* (Groce/Wallace) →
VonBrandes, *W. F.*

Von Briesen, *Alice S.* (Hughes) →
VonBriesen, *Alice S.*

Von Bunytay, *Stefan* (Hughes) →
VonBunytay, *Stefan*

Von Dachenhausen, *Friedrich Wilhelm*
(Falk) → VonDachenhausen, *Friedrich
Wilhelm*

Von Defregger, *Franz* (PittItalOttoc) →
Defregger, *Franz von*

Von den Steinen, *Cordelia* (LZSK) →
Steinen, *Cordelia von den*

Von der Embe, *K.*, painter, f. 1853 – GB
🞓 Wood.

Von der Lancken, *Frank* (Falk) →
VonderLancken, *Frank*

Von der Lancken, *Giulia* (EAAm III;
Falk) → VonderLancken, *Giulia*

Von der Mühll, *August* → VonderMühll,
August

Von der Mühll, *Hans Robert* →
VonderMühll, *Hans Robert*

Von der Mur, *Johann Ulrich*, potter,
ceramics painter, * Bernegg(?), f. about
1760 – CH 🞓 ThB XXXIV.

Von Dillis, *Johann Georg* (PittItalOttoc) →
Dillis, *Georg von*

Von Drage, *Ilse* (Falk) → VonDrage, *Ilse*

Von Eichman, *Bernard James* (Hughes) →
VonEichman, *Bernard James*

Von Eisenbarth, *August* (Falk) →
Eisenbarth, *August von*

Von Erffa, *Helmut* (Falk) → VonErffa,
Helmut

Von Falkenstein, *Clare* (Hughes) →
Falkenstein, *Claire*

Von Fowenkel, *Magdalena* (Grant) →
VonFowinkel, *Magdalen*

Von Fowinkel (Johnson II) →
VonFowinkel, *Magdalen*

Von Fowinkel, *Magdalen* (Wood) →
VonFowinkel, *Magdalen*

Von Frankenberg, *Arthur* (Falk) →
VonFrankenberg, *Arthur*

Von Frankenberg en Proschlitz,
Desiré Oscar Léopold (DPB II) →
Frankenberg en Proschlitz, *Désiré
Oscar Leopold*

Von Fuehrer, *Ottmar F.* (EAAm III) →
VonFuehrer, *Ottmar F.*

Von Fuhrich, *Joseph* (PittItalOttoc) →
Führich, *Josef von*

Von Glehn, *A.* (Wood) → VonGlehn, *A.*

Von Glehn, *Jane Emmet* (Falk) →
DeGlehn, *Jane Erin*

Von Glehn, *W. G.* (Falk) → DeGlehn,
Wilfred Gabriel

Von Glehn, *W. G.* (Mistress) → DeGlehn,
Jane Erin

Von Gottschalck, *O. H.* (Falk) →
VonGottschalck, *O. H.*

Von Graevenitz, *Gerhard* (ContempArtists)
→ Graevenitz, *Gerhard von*

Von Hamilton, *Johann-Georg* (DPB II) →
Hamilton, *Johann Georg de*

Von Hamilton, *Karel-William* (DPB II) →
Hamilton, *Charles William*

Von Hamilton, *Philippe-Ferdinand* (DPB
II) → Hamilton, *Philipp Ferdinand de*

Von Hannon, *R.* (Grant; Wood) →
Hannon, *R. von*

Von Helmold, *Adele M.* → VonHelmold,
Adele M.

Von Helms, *Wallace* (Hughes) →
VonHelms, *Wallace*

Von Hentschel, *Carl* (Lister) →
VonHentschel, *Carl*

Von Hofsten, *H.* (Falk) → Hofsten, *Hugo
von*

Von Hofsten, *Hugo Olof* → Hofsten,
Hugo von

Von Holder, *Franz* (DPB II) → Holder,
Frans van

Von Holst, *Theodore* (Grant; Johnson II)
→ Holst, *Theodor M. von*

Von Holst, *Theodore M.* (Houfe) →
Holst, *Theodor M. von*

Von Jost, *Alexander* (EAAm III; Falk) →
VonJost, *Alexander*

Von Kamecke, *O.* (Johnson II) →
VonKamecke, *O.*

Von Keith, *J. H.* (Hughes) → VonKeith,
J. H.

Von Keith, *William* (Hughes) → Keith,
William (1838)

Von Kleudgen, *Federico* → Kleudgen,
Fritz von

Von Kummer, *Elizabeth A.* (McEwan) →
VonKummer, *Elizabeth A.*

Von Lehmden, *Ralph* → VonLehmden,
Ralph

Von Lehmden, *Ralph von* (EAAm III;
Falk) → VonLehmden, *Ralph*

Von Lenbach, *Franz* (PittItalOttoc) →
Lenbach, *Franz von*

Von Lossberg, *Victor* (Falk) →
VonLossberg, *Victor*

Von Manikowski, *Boles* →
VonManikowski, *Boles*

Von Manikowski, *Boles von* (EAAm III;
Falk) → VonManikowski, *Boles*

Von Maron, *Anton* (PittItalSettec) →
Maron, *Anton von*

Von Marr, *Carl* (Falk) → Marr, *Carl
von*

Von Mayern Hohenberg, *L.* →
VonMayern Hohenberg, *L.*

Von Meyer, *Michael* (EAAm III; Falk;
Hughes) → VonMeyer, *Michael*

Von Miklos, *Josephine* (Falk) →
VonMiklos, *Josephine*

Von Minckwitz, *Katharine* (Falk) →
VonMinckwitz, *Katharine*

Von Nessen, *Walter* (Falk) → Nessen,
Walter von

Von Neumann, *Robert* (EAAm III; Falk)
→ Neumann, *Robert von*

Von Perbandt, *Carl* (Hughes) →
Perbandt, *Carl Adolf Rudolf Julius
von*

Von Phul, *Anna Maria* (EAAm III;
Groce/Wallace) → VonPhul, *Anna Maria*

Von Pribosic, *Viktor* (Falk; Hughes) →
VonPribosic, *Viktor*

Von Ranel, *Ovide* (Karel) → VonRanel,
Ovide

Von Recklinghausen, *M.* (Falk) →
VonRecklinghausen, *M.*

Von Reinagle (Baron) → VonReinagle
(Baron)

Von Reumont, *Antoine* → Reumonte,
Anton

Von Ridelstein, *Herbert* (Hughes) →
Ridelstein, *Heribert von*

Von Ridelstein, *Maria* (Hughes) →
Ridelstein, *Maria Elisabeth von*

Von Riegen, *William* (EAAm III; Falk) →
VonRiegen, *William*

Von Ripper, *Rudolph Charles* (Falk) →
Ripper, *Rudolph Charles von*

Von Rydingsvard, *Karl* (Falk) →
VonRydingsvard, *Karl*

Von Saltza, *Charles Frederick* (EAAm
III; Falk) → Saltza, *Carl Fredrik von*
(Freiherr)

Von Saltza, *Philip* (Falk) → VonSaltza,
Philip

Von Santa Eulalia, *Alexis* (Graf) →
VonSanta Eulalia, *Alexis* (Graf)

Von Schadow, *Friedrich Wilhelm*
(PittItalOttoc) → Schadow, *Wilhelm*

Von Schlegel, *Gustav William* →
VonSchlegel, *Gustav William*

Von Schlegell, *David* (ContempArtists) →
VonSchlegell, *David*

Von Schlegell, *Gustav von* →
VonSchlegell, *Gustav von*

Von Schlegell, *Gustav William* (Falk) →
VonSchlegell, *Gustav von*

Von Schmidt, *Harold* (EAAm III; Falk;
Hughes; Vollmer IV) → VonSchmidt,
Harold

Von Schneidau, *Christian* (EAAm III;
Falk; Hughes) → Schneidau, *Christian
von*

Von Scholley, *Ruth* (Falk) →
VonScholley, *Ruth*

Von Schwanenfloegel, *Hugo* (Falk) →
VonSchwanenfloegel, *Hugo*

Von Smith, *Augustus A.* (Groce/Wallace)
→ VonSmith, *Augustus A.*

Von Sodal, *L. E.* (Falk) → VonSodal, *L.
E.*

Von Stürler, *Franz Adolf* (PittItalOttoc) →
Stürler, *Franz Adolf von*

Von Stürmer, *Frances* (Wood) →
VonStürmer, *Frances*

Von Sturmer, *Frances* (Johnson II) →
VonStürmer, *Frances*

Von Trutschler, *Wolo* (Hughes) →
VonTrutschler, *Wolo*

Von Viffis, *Peter* (Bossard) → Viffis,
Peter von

Von Vogelstein, *Carl Christian Vogel*
(PittItalOttoc) → Vogel von Vogelstein,
Carl Christian

Von Voigtlander, *Katherine* (Falk) →
VonVoigtlander, *Katherine*

Von Wagner, *Johann Martin* (PittItalOttoc)
→ Wagner, *Martin von* (1777)

Von Webber (Groce/Wallace) →
VonWebber

Von Weber, *Ada* (Johnson II; Wood) →
VonWeber, *Ada*

Von Wicht, *John* (EAAm III) → Wicht,
John G. F. von

Von Wicht, *John G. F.* (Falk) → Wicht,
John G. F. von

Von Wiegand, *Charmion* (EAAm III) →
VonWiegand, *Charmion*

Von Wittkamp, *Andrew L.* (Groce/Wallace)
→ VonWittkamp, *Andrew L.*

Von Worms, *Jaspar* → Worms, *Jules*

Von Wrede, *Ella* (Falk) → VonWrede,
Ella

Von Zehmen, *Ursula* (EAAm III) →
Zehmen, *Ursula von*

Von Zeil, *William Francis* → VonZeil,
William Francis

Vonaesch, *Emilio*, painter, * 13.5.1904
Wohlen – I 🞓 Comanducci V.

VonAlt, *Joseph* (Von Alt, Joseph), painter,
* 1874 New York, l. 1908 – USA
🞓 Falk.

Vonarms, *Claude-François*, goldsmith,
f. 1761, l. 1793 – F 🞓 Nocq IV.

VonArtens, *Peter* (Von Artens, Peter), painter, f. 1966 – USA ▭ Falk.

Vonášek, *Soter*, painter, * 22.4.1891 Sarajevo, † 15.10.1953 Prag – CZ ▭ Toman II; Vollmer V.

Vonau-Bausch, *Ingeborg*, painter, * 1926 – D ▭ Nagel.

VonAuw, *Emilie* (Von Auw, Emilie), painter, designer, etcher, sculptor, ceramist, * 1.9.1901 Flushing (New York) – USA ▭ EAAm III; Falk.

VonBeckh, *H. V. A.* (Von Beckh, H. V. A.), painter, f. 1859 – USA ▭ Samuels.

VonBelfort, *Charles* (Von Belfort, Charles), woodcutter, illustrator, printmaker, * 10.1.1906 New York – USA ▭ Falk; Hughes.

VonBerg, *Charles L.* (Von Berg, Charles L.), landscape painter, genre painter, * 1835, † 1918 – D, USA ▭ Falk; Samuels.

VonBerner, *Darya* (Von Berner, Darya), painter, * 1960 Mexiko-Stadt – E, MEX ▭ Calvo Serraller.

VonBorwitz, *R. E.* (Von Borwitz, R. E.), landscape painter, f. 1891, l. 1892 – GB ▭ Johnson II; Wood.

VonBrandes, *W. F.* (Von Brandes, W. F.), painter, f. 1847, l. 1848 – USA ▭ Groce/Wallace.

VonBriesen, *Alice S.* (Von Briesen, Alice S.), painter, f. 1932 – USA ▭ Hughes.

Vonbrunn, *Alois*, goldsmith(?), f. 1876, l. 1878 – A ▭ Neuwirth Lex. II.

Vonbrunn, *Anna*, maker of silverwork, jeweller, f. 1868, l. 1890 – A ▭ Neuwirth Lex. II.

VonBunytay, *Stefan* (Von Bunytay, Stefan), etcher, master draughtsman, f. before 1933 – USA, H ▭ Hughes.

Vonck, *Elias*, bird painter, still-life painter, * 1605 Amsterdam, † before 10.6.1652 Amsterdam – NL ▭ Bernt III; Pavière I; ThB XXXIV.

Vonck, *Ferdinand*, painter, sculptor, * 1921 Blankenberghe – B ▭ DPB II; Vollmer VI.

Vonck, *Jacobus*, bird painter, still-life painter, * Middelburg (Zeeland), f. 1717, † 1773 Middelburg (Zeeland) – NL ▭ Pavière II; Scheen II; ThB XXXIV.

Vonck, *Jan*, painter of hunting scenes, bird painter, still-life painter, * about 1630 Amsterdam, † about 1662 Amsterdam – NL ▭ Bernt III; Pavière I; ThB XXXIV.

Voncken, *Antoine Marie Eusèbe*, lithographer, * 1827 Etterbeek (Brüssel), † 28.11.1863 Brüssel – B ▭ ThB XXXIV.

Voncken, *Tony* → **Voncken**, *Antoine Marie Eusèbe*

VonDachenhausen, *Friedrich Wilhelm* (Von Dachenhausen, Friedrich Wilhelm), painter, designer, * 25.12.1904 Washington (District of Columbia) – USA ▭ Falk.

Vondel, *Victor van de* (Van de Vondel, Victor), painter, * 1894 Dilbeek (Brüssel), † 1986 Berchem-Ste-Agathe (Brüssel) – B ▭ DPB II.

Vonder Muhll, *H. Robert* (Edouard-Joseph III) → **VonderMühll**, *Hans Robert*

Vondergracht, *H.*, brazier / brass-beater, f. 1740 – B, NL ▭ ThB XXXIV.

Vonderheid, *Josef Anton*, portrait painter, history painter, * 22.2.1836 Wien, † 6.9.1920(?) Wien(?) – A ▭ Fuchs Maler 19.Jh. Erg.-Bd II; Fuchs Maler 19.Jh. IV; ThB XXXIV.

Vonderheydt, *Auguste*, landscape painter, veduta painter, * 11.7.1888 Wien, † 9.11.1968 Wien – A ▭ Fuchs Geb. Jgg. II.

VonderLancken, *Frank* (Von der Lancken, Frank; Lancken, Frank von der), painter, sculptor, * 10.9.1872 Brooklyn (New York), † 22.1.1950 – USA ▭ Falk; Vollmer VI.

VonderLancken, *Giulia* (Von der Lancken, Giulia), painter, designer, * Florenz, f. 1940 – USA, I ▭ EAAm III; Falk.

Vonderlew, *Joh. Martin* → **Vonderlew**, *Martin*

Vonderlew, *Martin*, carpenter, architect, * Bregenz(?), f. 30.4.1728, † 1765 Freiburg im Breisgau – D, A ▭ ThB XXXIV.

VonderMühll, *August* (Mühll, August von der), photographer, * 1858 Basel, † 1942 Basel – CH ▭ Krichbaum.

VonderMühll, *Hans Robert* (Mühll, Henri Robert von der; Vonder Muhll, H. Robert; Mühll, Hans Robert von der), architect, painter, sculptor, * 5.10.1898 Mülhausen or Illzach, † 2.3.1953 Basel – F, CH ▭ Edouard-Joseph III; Plüss/Tavel II; Vollmer III.

Vonderstein, *Christian Friedrich* → **Lapide**, *Christian Friedrich Georg a*

Vonderwerth, *Klaus*, caricaturist, commercial artist, * 7.2.1936 Berlin – D ▭ Flemig.

Vondráček, *František*, ceramist, f. 1934, † 6.1939 – CZ ▭ Toman II.

Vondráček, *Jan*, painter, * 8.5.1875 Horažďovice, † 7.12.1919 Tábor – CZ ▭ Toman II.

Vondráček, *Josef*, architect, † 1.3.1945 Prag-Podolí – CZ ▭ Toman II.

Vondráček, *Josef (1906)*, painter, * 21.4.1906 Zájezd – CZ ▭ Toman II.

Vondráček, *Zdeněk*, sculptor, * 29.2.1876 Hořice – CZ ▭ Toman II.

Vondráčková-Šimková, *Jaroslava*, artisan, * 5.1.1894, l. 1929 – CZ ▭ Toman II.

VonDrage, *Ilse* (Von Drage, Ilse), graphic artist, * 30.9.1907 – USA, D ▭ Falk.

Vondrak, *Bernhard*, clockmaker, f. 7.1920 – A ▭ Neuwirth Lex. II.

Vondrák, *Vladislav*, painter, * 26.3.1901 Prag – CZ ▭ Toman II.

Vondrášek, *Jan* → **Vondráček**, *Jan*

Vondrášek, *Václav*, architect, * 7.9.1916 Kardašova Řečice – CZ ▭ Toman II.

Vondřejc, *Antonín* → **Wondřejc**, *Antonín*

Vondrous, *Jan* → **Vondrouš**, *Jan C.*

Vondrouš, *Jan C.* (Vondrous, John), painter, illustrator, etcher, news illustrator, * 24.1.1884 Chotusice, † 28.6.1970 Prag – USA, CZ ▭ Falk; ThB XXXIV; Toman II; Vollmer V.

Vondrous, *John* (Falk; ThB XXXIV) → **Vondrouš**, *Jan C.*

VonEichman, *Bernard James* (Von Eichman, Bernard James), painter, * 4.10.1899 San Francisco (California), † 4.11.1970 Monterey (California) – USA ▭ Hughes.

Voneltzen, *Petrus von* → **Elsen**, *Petrus von*

VonErffa, *Helmut* (Von Erffa, Helmut; Erfra, Helmut von), painter, * 1.3.1900 Lüneburg – USA, D ▭ EAAm III; Falk.

Voneš, *Ludvík*, landscape painter, graphic artist, * 6.8.1910 Třebíč – CZ ▭ Toman II.

Vones-Kohout, *Eva*, painter, graphic artist, * 29.9.1954 Brünn – CZ, A ▭ Fuchs Maler 20.Jh. IV.

Vonesch, *Anna Barbara* → **Abesch**, *Anna Barbara*

Vonesch, *Hans Peter Antonius* → **Abesch**, *Peter Anton*

Vonesch, *Joan Petrus* → **Abesch**, *Johann Peter*

Vonesch, *Johann Peter* → **Abesch**, *Johann Peter*

Vonesch, *Peter Anton* → **Abesch**, *Peter Anton*

VonFowinkel, *Magdalen* (Von Fowinkel, Magdalen; Von Fowenkel, Magdalena; Von Fowinkel), painter, f. 1831, l. 1846 – GB ▭ Grant; Johnson II; Wood.

VonFrankenberg, *Arthur* (Von Frankenberg, Arthur), painter, f. 1927 – USA ▭ Falk.

VonFuehrer, *Ottmar F.* (Von Fuehrer, Ottmar F.), painter, master draughtsman, * 19.4.1900 – USA ▭ EAAm III.

VonGlehn, *A.* (Von Glehn, A.), painter, f. 1881 – GB ▭ Wood.

VonGottschalck, *O. H.* (Von Gottschalck, O. H.), painter, illustrator, f. 1903 – USA ▭ Falk.

VonHelmold, *Adele M.* (Helmold, Adele M. von), painter, * Philadelphia, f. 1906 – USA ▭ Falk.

VonHelms, *Wallace* (Von Helms, Wallace), landscape painter, f. before 1898, l. 1899 – USA ▭ Hughes.

VonHentschel, *Carl* (Von Hentschel, Carl), printmaker, f. 1860 – GB ▭ Lister.

Vonhoff, *Hinrich* → **Funhof**, *Hinrich*

Vonhut, *Herrmann* → **Hutte**, *Herman van*

Vonibregue, *Fernando de*, engineer, f. 1657 – P ▭ Sousa Viterbo III.

VonJost, *Alexander* (Von Jost, Alexander; Jost, Alexander von), painter, etcher, * 24.6.1888 or 24.1.1889 Lawrence (Massachusetts), † 11.1.1968 Richmond (Virginia) – USA ▭ EAAm III; Falk; Vollmer II.

Vonk, *Anthonie Peter*, watercolourist, master draughtsman, * 26.5.1892 Den Haag (Zuid-Holland), l. before 1970 – NL ▭ Scheen II.

Vonk, *Cornelis Leendert*, painter, master draughtsman, * 23.2.1888, † about 15.11.1964 Hilversum (Noord-Holland) – NL ▭ Scheen II.

Vonk, *Elias* → **Vonck**, *Elias*

Vonk, *Jacobus* → **Vonck**, *Jacobus*

Vonk, *Jacobus Franciscus Jozef*, painter, master draughtsman, artisan, * 16.4.1932 Rotterdam (Zuid-Holland) – NL ▭ Scheen II.

Vonk, *Jacques* → **Vonk**, *Jacobus Franciscus Jozef*

Vonk, *Jan* → **Vonck**, *Jan*

Vonk, *Jos* → **Vonk**, *Joseph Joannes*

Vonk, *Joseph Joannes*, goldsmith, * 30.8.1907 Amsterdam (Noord-Holland) – NL ▭ Scheen II.

Vonk, *Ton* → **Vonk**, *Anthonie Peter*

Vonka, *Jaroslav*, smith, locksmith, * 29.3.1875 Horitz (Böhmen), l. before 1940 – PL, RUS, D, CZ ▭ ThB XXXIV; Toman II.

VonKamecke, *O.* (Von Kamecke, O.), painter, f. 1875 – GB ▭ Johnson II.

VonKeith, *J. H.* (Von Keith, J. H.), landscape painter, f. 1884, l. 1912 – USA ▭ Hughes.

VonKummer, *Elizabeth A.* (Von Kummer, Elizabeth A.; Kummer, Elisabeth A. Von), painter, f. 1875, l. 1887 – GB ▭ McEwan.

Vonlanthen, *Louis,* landscape painter,
* 13.8.1889 Gruyères or Epagny,
† 13.5.1937 Freiburg (Schweiz) or
Romont – CH ⌑ Plüss/Tavel II;
ThB XXXIV; Vollmer V.

Vonlanthen, *Louis Joseph* → **Vonlanthen,**
Louis

VonLehmden, *Ralph* (Von Lehmden, Ralph
von), painter, designer, * 17.9.1908
Cleveland (Ohio) – USA ⌑ EAAm III;
Falk.

VonLossberg, *Victor* (Von Lossberg,
Victor), artisan, f. 1926 – USA ⌑ Falk.

VonManikowski, *Boles* (Von Manikowski,
Boles von), painter, designer, sculptor,
* 11.9.1892 Kempen, l. 1947 – USA, D
⌑ EAAm III; Falk.

Vonmatt, *Anton,* portrait painter, * Stans
(Luzern), f. 1836 – CH ⌑ ThB XXXIV.

Vonmatt, *Anton Maria,* goldsmith, minter,
* Stans (Luzern) (?), f. 4.8.1798 – CH
⌑ ThB XXXIV.

VonMayern Hohenberg, *L.* (Mayern
Hohenberg, L. von), master draughtsman,
* 1815, † 1865 – GB ⌑ Wood.

Vonmetz, *Hans* (Fuchs Maler 20.Jh. IV;
Vollmer V; Vollmer VI) → **Metz,** *Hans
von* (1905)

Vonmetz, *Karl (1875)* (Vonmetz, Karl),
modeller, * 8.7.1875 Storo, l. before
1940 – A ⌑ ThB XXXIV.

Vonmetz, *Karl (1950),* jewellery artist,
jewellery designer, * 8.4.1950 Meran
– I, A ⌑ List.

VonMeyer, *Michael* (Von Meyer, Michael),
sculptor, * 10.6.1894 or 10.7.1894
Odessa, † 24.11.1984 San Francisco
(California) – USA ⌑ EAAm III; Falk;
Hughes.

VonMiklos, *Josephine* (Von Miklos,
Josephine), designer, * 5.5.1900 Wien
– USA, A ⌑ Falk.

VonMinckwitz, *Katharine* (Von Minckwitz,
Katharine), painter, graphic artist,
sculptor, * 10.5.1907 New York – USA
⌑ Falk.

Vonmoos → **Moos,** *Heinrich von*

Vonmoos, *Maya,* sculptor, * 4.3.1953 Chur
– CH ⌑ KVS.

Vonner, *A. B. N.* (Vonner, A. B. N.
(Madame)), painter, f. 1892 – GB
⌑ Wood.

Vonnoh, *Bessie Onahotema* → **Potter,**
Bessie Onahotema

Vonnoh, *Bessie Onahotema Potter* (Falk)
→ **Potter,** *Bessie Onahotema*

Vonnoh, *Bessie Potter Keyes* (EAAm III)
→ **Potter,** *Bessie Onahotema*

Vonnoh, *Robert William,* portrait painter,
genre painter, landscape painter,
* 17.9.1858 Hartford (Connecticut),
† 28.12.1933 Nizza – USA, F,
D ⌑ EAAm III; Falk; Schurr V;
ThB XXXIV.

Vonnoh, *Robert William* (Mistress) →
Potter, *Bessie Onahotema*

VonPhul, *Anna Maria* (Von Phul,
Anna Maria), landscape painter, genre
painter, artist, * 17.5.1786 Philadelphia
(Pennsylvania), † 28.7.1823 Edwardsville
(Illinois) – USA ⌑ EAAm III;
Groce/Wallace.

VonPribosic, *Viktor* (Von Pribosic,
Viktor), painter, graphic artist, designer,
printmaker, * 23.3.1909 Cleveland (Ohio)
– USA ⌑ Falk; Hughes.

VonRanel, *Ovide* (Von Ranel, Ovide),
engraver, * 1871 or 1872, l. 2.5.1892
– USA, CH ⌑ Karel.

VonRecklinghausen, *M.* (Von
Recklinghausen, M.), painter, f. 1924
– USA ⌑ Falk.

VonReinagle (Baron) (Reinagle von
(Baron)), landscape painter, portrait
painter, f. 1854 – GB ⌑ Johnson II;
Wood.

VonRiegen, *William* (Von Riegen,
William), illustrator, cartoonist,
* 11.12.1908 New York – USA
⌑ EAAm III; Falk.

VonRydingsvard, *Karl* (Rydingsvärd, Karl
Arthur; Von Rydingsvard, Karl), sculptor,
* 22.11.1863 Gesäter, † 2.5.1941
Portland (Maine) – USA, S ⌑ Falk;
SvKL IV.

Vons, *Cor* (Waller) → **Vons,** *Cornelis*

Vons, *Cornelis* (Vons, Cor), woodcutter,
linocut artist, master draughtsman,
watercolourist, * 3.2.1903 Ierseke – NL
⌑ Scheen II; Waller.

VonSaltza, *Philip* (Saltza, Philip von;
Von Saltza, Philip), artist, * 9.3.1885
Stockholm, l. 1940 – S, USA ⌑ Falk;
SvKL V.

VonSanta Eulalia, *Alexis (Graf)* (Santa
Eulalia, Alexis von (Graf)), painter,
f. 1913 – USA ⌑ Falk.

VonSchlegel, *Gustav William* (Schlegel,
Gustav William von), painter, * 1884
St. Louis (Missouri), l. 1947 – USA
⌑ Falk.

VonSchlegell, *David* (Von Schlegell,
David), painter, sculptor, * 25.5.1920
St. Louis (Missouri) – USA
⌑ ContempArtists.

VonSchlegell, *Gustav von* (Schlegell,
Gustav von; Von Schlegell, Gustav
William), painter, * 16.9.1877
or 1884 St. Louis (Missouri), l. 1947
– USA ⌑ Falk; ThB XXX.

VonSchmidt, *Harold* (Schmidt, Harold
von; Von Schmidt, Harold), painter,
illustrator, * 19.5.1893 Alameda
(California), † 1982 Westport
(Connecticut) – USA ⌑ EAAm III;
Falk; Hughes; Samuels; Vollmer IV.

VonScholley, *Ruth* (Von Scholley, Ruth),
painter, f. 1925 – USA ⌑ Falk.

VonSchwanenfloegel, *Hugo* (Von
Schwanenfloegel, Hugo), painter, f. 1924
– USA ⌑ Falk.

VonSmith, *Augustus A.* (Von Smith,
Augustus A.), portrait painter, f. 1835,
l. about 1842 – USA ⌑ Groce/Wallace.

VonSodal, *L. E.* (Von Sodal, L. E.),
painter, f. 1915 – USA ⌑ Falk.

Vonstadl, *Josef,* architect, * 28.3.1828
Steinach (Brenner), † 1893 – A
⌑ ThB XXXIV.

Vonstadl, *Maria,* painter, * 1839, † 1909
– A ⌑ ThB XXXIV.

Vonstadl, *Peter,* architect, * 29.6.1869
Innsbruck-Wilten, † 3.10.1919 Hall
(Tirol) – A ⌑ ThB XXXIV.

Vonstiedel, *André,* turner, f. 15.2.1755
– CH ⌑ Brun IV.

VonStürmer, *Frances* (Von Stürmer,
Frances; Von Sturmer, Frances), painter,
f. 1863, l. 1874 – GB ⌑ Johnson II;
Wood.

Vonthaner, *Jörg,* bell founder, f. 1490 – I
⌑ ThB XXXIV.

Vontillius, *Jeppe,* figure painter,
woodcutter, * 15.12.1915 Kopenhagen
– DK ⌑ Vollmer V.

Vontra, *Gerhard,* painter, graphic artist,
news illustrator, caricaturist, * 12.8.1920
Altenburg (Sachsen) – D ⌑ Flemig;
Vollmer V.

VonTrutschler, *Wolo* (Von Trutschler,
Wolo), caricaturist, f. 1932 – USA
⌑ Hughes.

VonVoigtlander, *Katherine* (Von
Voigtlander, Katherine; Voigtlander,
Katherine), painter, * 19.4.1917 Camden
(New Jersey) – USA ⌑ EAAm III;
Falk.

VonWebber (Von Webber), artist, f. 1848
– USA ⌑ Groce/Wallace.

VonWeber, *Ada* (Von Weber, Ada),
painter, f. 1880 – GB ⌑ Johnson II;
Wood.

VonWiegand, *Charmion* (Von Wiegand,
Charmion; Wiegand, Charmion von),
painter, * 4.3.1899 Chicago (Illinois),
l. before 1961 – USA ⌑ EAAm III;
Vollmer V.

Vonwiller, painter, f. 1654 – CH
⌑ Brun III.

Vonwiller, *Ulrich,* pewter caster, f. 1741,
† 1748 – CH ⌑ Bossard.

VonWittkamp, *Andrew L.* (Von Wittkamp,
Andrew L.), artist, f. 1850 – USA
⌑ Groce/Wallace.

VonWrede, *Ella* (Von Wrede, Ella),
sculptor, * 1860 New York, l. 1901
– USA, F ⌑ Falk.

Vonwyl-Müller, *Georg W.,* sculptor,
* 18.8.1950 Luzern – CH ⌑ KVS.

Vony, *Yvonne,* painter, master draughtsman,
* 1925 Paris – F ⌑ Bénézit.

VonZeil, *William Francis* (Zeil, William
Francis von), painter, graphic artist,
* 11.7.1914 Harrisburg (Pennsylvania)
– USA ⌑ Falk.

Vonzoon, *John,* painter, f. 1881 – USA
⌑ Hughes.

Vonzun, *Anny* (LZSK; Plüss/Tavel II) →
Meisser, *Anny*

Voo, *Alexander Jean Joseph van der,*
landscape painter, * 23.1.1870 Rotterdam
(Zuid-Holland), † 8.12.1954 Hekendorp
– NL ⌑ Scheen II.

Voo, *Jan van der* → **Voo,** *Jan Goose
Weijnant van der*

Voo, *Jan Goose Weijnant van der,* painter,
master draughtsman, * 18.7.1938
Barendrecht (Zuid-Holland) – NL
⌑ Scheen II.

Voocht, *Gottfried* → **Voogt,** *Gottfried*

Voocht, *Jean de,* painter, * Mechelen (?),
f. 1544 – B, NL ⌑ ThB XXXIV.

Voocht, *Lanceloot de,* stonemason, carver,
* Mechelen (?), f. 1539 – B, NL
⌑ ThB XXXIV.

Voocht, *Nicholaus* → **Voocht,** *Nicolaus*

Voocht, *Nicolaus,* copyist, f. 1301 – NL
⌑ Bradley III.

Voog, *Jules-Chrétien-Edmond,* architect,
* 1828 Valenciennes, † before 1907 – F
⌑ Delaire.

Voogd, G. A. A. de (Mak van Waay) →
Voogd, *Gerardus Adrianus August de*

Voogd, *Gerard de* → **Voogd,** *Gerardus
Adrianus August de*

Voogd, *Gerardus Adrianus August de*
(Voogd, G. A. A. de), landscape
painter, master draughtsman, * 16.3.1889
Maastricht (Limburg), † 19.1.1962 De
Bilt (Utrecht) – NL ⌑ Mak van Waay;
Scheen II.

Voogd, *Hendrik* (Woogd, Enrico),
lithographer, etcher, landscape painter,
master draughtsman, watercolourist,
* 1766 or before 10.7.1768 Amsterdam
(Noord-Holland), † 4.9.1839 Rom –
I ⌑ Comanducci III; DA XXXII;
PittItalOttoc; Scheen II; Servolini;
ThB XXXIV; Waller.

Voogd, *Herman de,* painter, master draughtsman, etcher, lithographer, * 16.11.1910 Middelharnis (Zuid-Holland) – NL ▭ Scheen II.

Voogd, *Leenderd Alydus de,* sculptor, * 22.7.1840 Den Haag (Zuid-Holland), † 1.9.1920 Den Haag (Zuid-Holland) – NL ▭ Scheen II.

Voogt, *Cornelis de* (Voogt, Kees de), watercolourist, restorer, * 12.12.1893 Rotterdam (Zuid-Holland), l. before 1970 – NL ▭ Mak van Waay; Scheen II; Vollmer V.

Voogt, *Gottfried,* painter, * 1619 (?) Freiberg (Sachsen) (?), l. 18.10.1668 – NL, D ▭ ThB XXXIV.

Voogt, *Hendrik* → **Voogd,** *Hendrik*

Voogt, *J. C.,* painter, sculptor, f. before 1944 – NL ▭ Mak van Waay.

Voogt, *Jacobus Arie Hermanus,* painter, * 13.3.1915 Delfshaven (Zuid-Holland) – NL ▭ Scheen II.

Voogt, *Kees de* (Mak van Waay; Vollmer V) → **Voogt,** *Cornelis de*

Voogt, *Koos* → **Voogt,** *Jacobus Arie Hermanus*

Voorburg, *Samuelle Theophile van,* architect, f. 1769 – NL ▭ ThB XXXIV.

Voorde, *C.,* master draughtsman, f. 1751 – NL ▭ Scheen II.

Voorde, *Chrétien van de,* glass painter, f. 1386, l. 1395 – B, NL ▭ ThB XXXIV.

Voorde, *Cornelis van der* → **Voort,** *Cornelis van der*

Voorde, *Georges Van de* → **Voorde,** *Georges van de*

Voorde, *Georges van de,* sculptor, * 1878 Kortrijk, l. before 1961 – B ▭ ThB XXXIV; Vollmer V.

Voorde, *Jan ten* → **Voorde,** *Johannes Hendrikus Maria ten*

Voorde, *Johannes Hendrikus Maria ten,* painter, master draughtsman, * 3.5.1941 Hengelo (Overijssel) – NL ▭ Scheen II.

Voorde, *Oscar van de* (Van de Voorde, Oscar-Henri), architect, master draughtsman, * 1871 Gent, † 1935 Gent – B ▭ DA XXXI; Vollmer V.

Voorde, *Peter van de* → **Voorde,** *Peter van*

Voorde, *Peter van* (Voorde, Pieter van de), copper engraver, etcher, master draughtsman, f. 1665, l. 1670 – NL ▭ ThB XXXIV; Waller.

Voorde, *Pieter van de* (Waller) → **Voorde,** *Peter van*

Voordecker, *François,* portrait painter, genre painter, * 1840 Brüssel – B ▭ DPB II; ThB XXXIV.

Voordecker, *Henri,* painter, * 26.8.1779 Brüssel, † 12.1861 Brüssel – B ▭ DPB II; ThB XXXIV.

Voordecker, *Louise,* flower painter, still-life painter, f. 1801 – B ▭ DPB II.

Voorden, *Aug. W. van* (Mak van Waay) → **Voorden,** *August Willem van*

Voorden, *August Willem van* (Voorden, Aug. W. van), watercolourist, master draughtsman, * 25.11.1881 Rotterdam (Zuid-Holland), † 2.10.1921 Rotterdam (Zuid-Holland) – NL ▭ Mak van Waay; Scheen II; ThB XXXIV.

Voorden, *Barend van,* painter, * 22.11.1910 Rotterdam (Zuid-Holland) – NL ▭ Scheen II.

Voorden, *Hendrik Willem van,* painter, * 3.2.1870 Rotterdam (Zuid-Holland), † 17.11.1946 Rotterdam (Zuid-Holland) – NL ▭ Scheen II.

Voordouw, *Martinus,* blazoner, painter, * 30.6.1876 Bodegraven (Zuid-Holland), † 21.7.1903 Den Haag (Zuid-Holland) – NL ▭ Scheen II.

Voordt, *Jacob von,* painter, architect, * Vordt (Limburg) (?), f. 1589, l. 1598 – D ▭ ThB XXXIV.

Voordt, *Jan van,* painter, f. 1727 – NL ▭ ThB XXXIV.

Voorduin, *G. W. C.* (Brewington) → **Voorduin,** *Gerard Bernard Catharinus*

Voorduin, *Gerard Bernard Catharinus* (Waller) → **Vosmaer,** *Carel*

Voorduin, *Gerard Bernard Catharinus* (Voorduin, G. W. C.), watercolourist, lithographer, * 30.3.1830 Utrecht (Utrecht), † 30.5.1910 Amsterdam (Noord-Holland) – NL ▭ Brewington; Scheen II.

Vooren, *Jacob van der,* landscape painter, * 7.10.1820 Moordrecht (Zuid-Holland), † 23.3.1883 Rijsenburg (Utrecht) – NL ▭ Scheen II.

Voorhees, *Clark Greenwood,* figure painter, landscape painter, * 29.5.1871 New York, † 18.7.1933 Old Lyme (Connecticut) – USA ▭ Falk; ThB XXXIV.

Voorhees, *Henriette Aimee le Prince,* artisan, * Leeds (West Yorkshire), f. 1940 – USA, GB ▭ Falk.

Voorhees, *Hope* → **Pfeiffer,** *Hope*

Voorhees, *Hope Hazard* (Falk) → **Pfeiffer,** *Hope*

Voorhees, *Louis F.,* painter, architect, * 14.11.1892 Adrian (Michigan), l. 1940 – USA ▭ Falk.

Voorheis, *M. J. (Mistress),* painter, f. before 1928 – USA ▭ Hughes.

Voorheul, *Cornelis,* sculptor, lithographer, * about 25.7.1842 Amsterdam (Noord-Holland), † 28.4.1906 Nijmegen (Gelderland) – NL ▭ Scheen II.

Voorhis, *Daniel van* (ThB XXXIV) → **VanVoorhis,** *Daniel*

Voorhoeve, *Ernst,* sculptor, portrait painter, master draughtsman, * 27.3.1900 Nijmegen (Gelderland) or Rotterdam (Zuid-Holland), † 9.11.1966 Nijmegen (Gelderland) – NL ▭ Scheen II; Vollmer VI.

Voorhoeve, *Wilhelmina,* painter, master draughtsman, * 9.2.1882 Rotterdam (Zuid-Holland), † 19.7.1949 Elst (Gelderland) – NL ▭ Scheen II.

Voorhorst, *Adrianus Hidde Heremiet,* painter, game cutter, * about 1827 Aalten (Gelderland), † after 1850 – NL ▭ Scheen II.

Voorhout, *Constantyn* → **Verhout,** *Constantyn*

Voorhout, *Jan* → **Voorhout,** *Johannes* (1647)

Voorhout, *Johannes* (1647), history painter, genre painter, portrait painter, master draughtsman, * 11.11.1647 Uithoorn (Amsterdam), † before 12.5.1723 or 1719 (?) Amsterdam – NL, D ▭ Bernt III; Bernt V; Rump; ThB XXXIV.

Voorhuis, *Tessa* → **Voorhuis,** *Theresia Maria Antonia*

Voorhuis, *Theresia Maria Antonia,* artisan, potter, * 19.2.1927 Zieuwent (Gelderland) – NL ▭ Scheen II.

Voorman, *D. Batavus* (ThB XXXIV) → **Voorman,** *Daniël Batavus*

Voorman, *Daniël Batavus* (Voorman, D. Batavus), painter, etcher, master draughtsman, * before 24.5.1795 Amsterdam (Noord-Holland), † 19.12.1850 Paris – NL ▭ Scheen II; ThB XXXIV.

Voorman, *J. H.,* master draughtsman (?), f. 8.3.1806 – ZA ▭ Gordon-Brown.

Voorman, *Laura,* painter, f. 1894 – USA ▭ Hughes.

Voorn, *Ab* → **Voorn,** *Adam Johannes*

Voorn, *Adam Joh.* (Vollmer V) → **Voorn,** *Adam Johannes*

Voorn, *Adam Johannes* (Voorn, Adam Joh.), painter, * 26.7.1891 Amersfoort (Utrecht), l. before 1970 – NL ▭ Mak van Waay; Scheen II; Vollmer V.

Voorn Boers, *Jan Diederik,* lithographer, landscape painter, * 5.2.1831 Rotterdam (Zuid-Holland), † 17.11.1914 Rotterdam (Zuid-Holland) – NL ▭ Scheen II.

Voorn Boers, *Sebastiaan Theodorus* (Voorn Boers, Sebastien Theodorus), engraver, painter, master draughtsman, lithographer, * 24.5.1828 Rotterdam (Zuid-Holland), † 16.8.1893 Rotterdam (Zuid-Holland) – NL ▭ Pavière I; Scheen II.

Voorn Boers, *Sebastien Theodorus* (Pavière I) → **Voorn Boers,** *Sebastiaan Theodorus*

Voors, *Michiel van der* → **Voort,** *Michiel van der* (1704)

Voorsanger, *Ethel Arnstein,* painter, * 8.4.1911 San Francisco, † 23.11.1969 – USA ▭ Hughes.

Voorspoel, *Jacob* → **Voorspoel,** *Jan*

Voorspoel, *Jacob,* sculptor, * Mechelen, f. 1610, † 27.8.1663 Mechelen – B, NL ▭ ThB XXXIV.

Voorspoel, *Jan* → **Voorspoel,** *Jacob*

Voorspoel, *Jan,* sculptor, * Mechelen, f. about 1654, l. 1670 – B, NL ▭ ThB XXXIV.

Voorspoel, *Peeter,* painter, * about 1600, † 15.6.1670 – B, NL ▭ ThB XXXIV.

Voorspoele, *Arnould van,* painter, f. 1406, † 1453 – B, NL ▭ ThB XXXIV.

Voorspoele, *Lancelot van* (ThB XXXIV) → **Beyaert**

Voorst, *van der,* porcelain artist, f. 1701 – F ▭ ThB XXXIV.

Voorst, *Alex Sander van,* master draughtsman, lithographer, illustrator, monumental artist, mosaicist, * 25.9.1930 Ede (Gelderland) – NL ▭ Scheen II.

Voorst, *Chr. van* (Vollmer V) → **Voorst,** *Christiaan Gerrit van*

Voorst, *Christiaan Gerrit van* (Voorst, Chr. van), woodcutter, master draughtsman, fresco painter, * 21.5.1918 Amsterdam (Noord-Holland) – NL ▭ Scheen II; Vollmer V.

Voorst, *Dick van* → **Voorst,** *Dick Alexander van*

Voorst, *Dick Alexander van,* master draughtsman, artisan, sculptor, * 27.1.1922 Velsen (Noord-Holland) – NL ▭ Scheen II.

Voorst, *Dirck van,* portrait painter, f. 1656 – NL ▭ ThB XXXIV.

Voorst, *Lex van* → **Voorst,** *Alex Sander van*

Voorst, *Michiel van der* → **Voort,** *Michiel van der* (1667)

Voorst, *Michiel van der* → **Voort,** *Michiel van der* (1704)

Voorst, *Robert van* → **Voerst,** *Robert van*

Voorst van Beest, *Beatrix Daniella van,* figure painter, illustrator, woodcutter, master draughtsman, * 15.2.1908 Nijmegen (Gelderland) – NL ⊞ Mak van Waay; Vollmer V.

Voorst to Voorst, *Leonore Marie Antoinette Alphonsine van (Baronin)* (Voorst to Voorst, Leonore Marie Antoinette Alphonsine van (barones)), painter, * 14.7.1860 Elden (Gelderland), † 3.11.1936 Den Haag (Zuid-Holland) – NL ⊞ Scheen II.

Voort, *Aert van der,* sculptor, f. 1468 – B, NL ⊞ ThB XXXIV.

Voort, *Annet van der,* photographer, * 1950 Emmen – NL ⊞ ArchAKL.

Voort, *Cornelis van der,* portrait painter, * about 1576 Antwerpen (?) or Antwerpen, † before 2.11.1624 Amsterdam – NL ⊞ Bernt III; ThB XXXIV.

Voort, *Frans Anthonij van der,* painter, master draughtsman, * about 23.9.1816 Amsterdam (Noord-Holland), † 4.4.1848 Amsterdam (Noord-Holland) – NL ⊞ Scheen II.

Voort, *Hendrikus Johannes van der,* master draughtsman, glass painter, woodcutter, fresco painter, * 31.5.1927 Bussum (Noord-Holland) – NL ⊞ Scheen II.

Voort, *Henk van der* → **Voort,** *Hendrikus Johannes van der*

Voort, *Joseph van der,* painter, f. 1727, l. 1755 – B, NL ⊞ ThB XXXIV.

Voort, *Joseph Maria Mattheus van der* (Voort, Jozef van den), glass painter, master draughtsman, etcher, * 6.7.1901 Zwolle (Overijssel) – NL ⊞ Scheen II; Vollmer V.

Voort, *Jozef van den* (Vollmer V) → **Voort,** *Joseph Maria Mattheus van der*

Voort, *Ludovicus Henricus Rouppe van der,* landscape painter, * before 4.3.1803 Boxtel (Noord-Brabant), † 14.10.1878 's-Hertogenbosch (Noord-Brabant) – NL ⊞ Scheen II.

Voort, *Matthijs van,* painter, * about 1645, l. 1675 – NL ⊞ ThB XXXIV.

Voort, *Michiel van der (1667)* (Voort, Michiel van der (1)), sculptor, * 3.1.1667 Antwerpen, † 6.12.1732 or before 8.12.1737 Antwerpen – B, I, GB, NL ⊞ DA XXXII; ThB XXXIV.

Voort, *Michiel van der (1704)* (Van der Voort, Michel-Pierre), sculptor, * 18.8.1704 Antwerpen, † after 1777 – B, F, NL ⊞ Lami 18.Jh. II; ThB XXXIV.

Voort, *Michiel Frans van der* (Van der Voort, Michiel Frans), painter, etcher, * before 28.4.1714 Antwerpen, † 28.3.1777 Antwerpen – B ⊞ DPB II; ThB XXXIV.

Voort, *Pieter van der,* painter, * about 1599 Amsterdam, † 1624 Amsterdam – NL ⊞ ThB XXXIV.

Voort in de Betouw, *Herman Jacob van der,* still-life painter, genre painter, * 3.12.1847 Amsterdam (Noord-Holland), † 28.7.1902 Muralto (Tessin) – NL ⊞ Scheen II.

Voorthuis, *Jan Pieter,* painter, master draughtsman, * 27.4.1922 Stadskanaal (Groningen) – NL ⊞ Scheen II.

Voorthuysen, *Hans van,* graphic artist, * 3.1.1896 Straßburg, l. before 1961 – D ⊞ Vollmer V.

Voorthuysen, *Jan van Eyk van,* portrait painter, * 22.1.1802 Abcoude (Utrecht), † 9.2.1856 Utrecht (Utrecht) – NL ⊞ Scheen II.

Voorthuyzen-Van Hove, *Mevr. H. van* (Hove, Henriëtte Johanna van), painter, master draughtsman, * 6.9.1861 Den Haag, † 17.12.1918 Amsterdam – NL ⊞ Scheen I; ThB XXXIV.

Voortman-Dobbelaere, *Clara,* landscape painter, * 1853 Gent, † 1926 Menton (Alpes-Maritimes) – B, F ⊞ DPB II.

Voorwerk, *Franciscus Jacobus,* painter, * 3.11.1882 Den Haag (Zuid-Holland), l. 1913 – NL ⊞ Scheen II.

Voorwinden, *May* → **Barrie,** *May*

Voorzanger, *Anton,* watercolourist, master draughtsman, * 10.9.1918 Haarlem (Noord-Holland) – NL ⊞ Scheen II.

Voosmer, *Jacob* → **Vosmaer,** *Jacob*

Vopaelius, *Tobias* → **Vopel,** *Tobias*

Vopálka, *Karel,* painter, * 8.1.1914 Hluboká nad Vltavou – CZ ⊞ Toman II.

Vopálka, *Vladimír,* architect, * 1.10.1910 Prag – CZ ⊞ Toman II.

Vopava, *Walter,* painter, graphic artist, * 10.5.1948 Wien – A ⊞ Fuchs Maler 20.Jh. IV.

Vopel, *Kaspar,* globe maker, cartographer, * 1511 Medebach (Westfalen), † 1561 – D ⊞ Merlo.

Vopel, *Max,* porcelain painter, * 27.9.1873 Kemberg (Wittenberg), † 9.1.1949 Berlin – D ⊞ Neuwirth II.

Vopel, *Tobias,* sculptor, wood carver, f. 1658, l. 1679 – D ⊞ ThB XXXIV.

Vopelius, *Kaspar* → **Vopel,** *Kaspar*

Vopelius, *Tobias* → **Vopel,** *Tobias*

Voperrin, *Perrin,* goldsmith, f. 1411 – F ⊞ Nocq IV.

Vopička, *Václav,* painter, graphic artist, * 6.9.1890 Prag-Žižkov, l. 1946 – CZ ⊞ Toman II.

Vopilov, *Georgij Aleksandrovič,* painter, * 27.11.1927 Sidorovsk – RUS ⊞ ChudSSSR II.

Vopilov, *Vasilij Petrovič,* painter, * 28.3.1866 Krasnoe (Kostromsk), l. 1930 – RUS ⊞ ChudSSSR II.

Vopjan, *Benur Gareginovič* (ChudSSSR II) → **Vopyan,** *Benur Garegi*

Voplošnikov, *Aleksej Ivanovič,* silversmith, f. 1787, l. 1811 – RUS ⊞ ChudSSSR II.

Vopozdil, *Jiří,* painter, f. 1598, l. 1609 – CZ ⊞ Toman II.

Vopršal, *Jiří,* architect, stage set designer, * 28.5.1912 Rakovník, † 29.12.1957 Pardubice – CZ ⊞ Toman II.

Vopršal, *Vilém,* graphic artist, artisan, * 28.9.1914 Berlin – CZ ⊞ Toman II.

Vopyan, *Benur Garegi* (Vopjan, Benur Gareginovič), painter, * 28.9.1921 Erevan – ARM ⊞ ChudSSSR II.

Voráček, *Otakar Vlastimil,* landscape painter, * 1.5.1856 Prag, † 24.8.1910 Plzeň – CZ ⊞ Toman II.

Vorajo, *Andrea,* painter, * Venzone (?), f. 1606 – I ⊞ ThB XXXIV.

Voranaŭ, *Natan Majseevič* → **Voronov,** *Natan Moiseevič*

Voranava, *Ljudmila Pjatraŭna* → **Voronova,** *Ljudmila Petrovna*

Voraus, *Hans Georg,* wood sculptor, * Berching, f. about 1708, l. 1741 – D ⊞ ThB XXXIV.

Voraus, *Jakub,* sculptor, f. 1738, l. 1740 – SK ⊞ ArchAKL.

Voraus, *Ulrich,* sculptor, * Altessing, f. 1698, l. 1720 – D ⊞ ThB XXXIV.

Vorbe, architect, f. 1789 – F ⊞ Brune; ThB XXXIV.

Vorbe, *Jean-Joseph-Gilbert,* architect, * 1882 Paris, l. 1905 – F ⊞ Delaire.

Vorbeck, *Matthias,* caricaturist, cartoonist, * 1943 – D ⊞ Flemig.

Vorberg, *Hans Peter,* painter, * 1930 Radevormwald (Rhein-Provinz) – D ⊞ KüNRW III; Vollmer V.

Vorberg, *Johann,* goldsmith, f. 1576 – D ⊞ Seling III.

Vorberg, *Margarete,* portrait painter, lithographer, artisan, * 28.6.1867 Magdeburg, † 1928 Berlin – D ⊞ Jansa; ThB XXXIV.

Vorberger, *Wilhelm* → **Vornberger,** *Wilhelm*

Vorbolt, portrait miniaturist, portrait painter, f. 1831 – F, A ⊞ Fuchs Maler 19.Jh. IV; Schidlof Frankreich; ThB XXXIV.

Vorbruck, *Heinrich,* painter, * Hamburg, f. 19.2.1623, † before 22.10.1632 Nürnberg – D ⊞ ThB XXXIV.

Vorbusch, *Hans Joachim,* painter, * 1918 Dortmund – D ⊞ Vollmer V.

Vorchamer, *Hans* → **Vorchheimer,** *Hans*

Vorchamer, *Leonhard,* goldsmith, maker of silverwork, f. 1623, † 1634 Nürnberg – D ⊞ Kat. Nürnberg; ThB XXXIV.

Vorcheymer, *Hans* → **Vorchheimer,** *Hans*

Vorchhamer, *Leonhard* → **Vorchamer,** *Leonhard*

Vorchheimer, *Hans,* architect, stonemason, f. 1435, † before 1473 – D ⊞ Sitzmann; ThB XXVI; ThB XXXIV.

Vordemberge, *Friedrich* (KüNRW II) → **Vordemberge-Gildewart,** *Friedrich*

Vordemberge, *Friedrich,* painter, graphic artist, stage set designer, * 29.11.1897 or 17.11.1899 Osnabrück, † 19.12.1981 Köln – D ⊞ KüNRW II; Vollmer V.

Vordemberge-Gildewart (ThB XXXIV) → **Vordemberge-Gildewart,** *Friedrich*

Vordemberge-Gildewart, *Friedrich* (Vordemberge-Gildewart, Friedrich; Vordemberge, Friedrich; Vordemberge-Gildewart), painter, sculptor, commercial artist, * 17.11.1899 Osnabrück, † 1962 Ulm – D ⊞ DA XXXII; ELU IV; KüNRW II; Nagel; ThB XXXIV; Vollmer V.

Vordemberger-Gildewart, *Friedrich* (DA XXXII; ELU IV) → **Vordemberge-Gildewart,** *Friedrich*

Vorderegger, *Georg,* painter, f. 1701 – A ⊞ ThB XXXIV.

Vorderman, *Hendrik,* portrait painter, genre painter, master draughtsman, * 29.3.1824 Den Haag (Zuid-Holland), † 5.5.1897 Hoorn (Noord-Holland) – NL ⊞ Scheen II; ThB XXXIV.

Vordermayer, *Hans,* sculptor, * 1841 Holzkirchen (München), † 10.7.1888 Ostermünchen – D ⊞ ThB XXXIV.

Vordermayer, *Ludwig,* sculptor, * 25.12.1868 München, l. before 1940 – D ⊞ ThB XXXIV.

Vordermayer, *Mathias,* wood sculptor, stone sculptor, * 23.2.1850 Holzkirchen (München), † 8.8.1894 Holzkirchen (München) – D ⊞ ThB XXXIV.

Vordermayer, *Rudolph* → **Vordermayer,** *Rupert*

Vordermayer, *Rupert,* genre painter, * 23.6.1843 Holzkirchen (München), † 20.6.1884 München – D ⊞ Ries; ThB XXXIV.

Vordermayer, *Wenzel,* porcelain painter, f. 19.5.1856, l. 6.5.1865 – CZ ⊞ Neuwirth II.

Vořech, *Čeněk,* architect, * 19.7.1887
Brno, l. before 1961 – CZ Ꮖ Toman II;
Vollmer V.

Vořechová-Vejvodová, *Marie,* graphic
artist, artisan, * 21.12.1889 Březnice,
l. before 1961 – CZ Ꮖ Toman II;
Vollmer V.

Vorel, *František,* sculptor, * 1946 Brno
– CZ, D Ꮖ Nagel.

Vorel, *Jaroslav Jindřich,* sculptor,
* 15.7.1874 Nová Ves, † 16.3.1936
Prag – CZ Ꮖ Toman II.

Vorel, *Josef,* painter, * 16.12.1897 Prag,
l. 1928 – CZ Ꮖ Toman II.

Vorel, *Lascăr,* painter, * 1879 Piatra
Neamț, † 2.1918 München – RO, D
Ꮖ Münchner Maler VI; Vollmer V.

Voretzsch, *Felix Reinhold,* architect,
* 13.4.1873 Altenburg (Sachsen),
l. before 1940 – D Ꮖ ThB XXXIV.

Vorgang, *Editha,* landscape painter,
* 25.4.1890 Berlin, l. before 1940 –
D Ꮖ ThB XXXIV.

Vorgang, *Paul,* landscape painter,
* 25.12.1860 Berlin, † 19.11.1927 Berlin
– D Ꮖ Jansa; ThB XXXIV.

Vorhagen, *Hans,* painter, † before
15.12.1576 – D Ꮖ ThB XXXIV.

Vorhaúer, *August* → **Rieger,** *August*

Vorhauer, *Georg,* painter, * 1903 Paris
– D Ꮖ Vollmer V.

Vorhaus, *Ada* → **Gabriel,** *Ada*

Vorherr, *Gustav,* architect, * 19.10.1778
Freudenbach (Württemberg) or
Freudenheim (Württemberg), † 1.10.1848
München – D Ꮖ ThB XXXIV.

Vorherr, *Joh. Michael Christian Gustav* →
Vorherr, *Gustav*

Vorhölzer, *Karl,* fresco painter,
* 1810 Memmingen, † 1887 Diessen
(Ammersee) – D Ꮖ ThB XXXIV.

Vorhölzer, *Robert,* architect, * 13.6.1884
Memmingen, † 28.10.1954 München – D
Ꮖ Vollmer V.

Vorhofer, *Andreas,* flower painter, f. 1693
– PL, NL Ꮖ ThB XXXIV.

Vorice, *Pierre,* painter, f. 1496 – F
Ꮖ Audin/Vial II.

Vories, *William Merrell,* architect,
* 28.10.1880 Leavenworth (Kansas),
l. before 1961 – USA, J Ꮖ Vollmer V.

Voring, *Hans* → **Vöring,** *Hans*

Voringk, *Hans,* mason, f. 1554, l. about
1557 – D Ꮖ ThB XXXIV.

Voris, *Mark,* painter, graphic artist,
designer, * 20.9.1907 Franklin (Indiana)
– USA Ꮖ EAAm III; Falk.

Voris, *Millie Roesgen,* painter, * 23.8.1859
Dudley Town (Indiana), l. 1947 – USA
Ꮖ EAAm III; Falk.

Voříšek, *Josef,* painter, * 11.2.1865
Rakovník – CZ Ꮖ Toman II.

Vorkapick, *Slavko,* painter, f. 1932 – USA
Ꮖ Hughes.

Vorkink, *Jan Louis,* watercolourist,
master draughtsman, etcher, * 29.4.1933
Amersfoort (Utrecht) – NL Ꮖ Scheen II.

Vorkink, *Louis* → **Vorkink,** *Jan Louis*

Vorkink, *Pieter,* architect, * 1878
Amsterdam, † 1960 Ede – NL
Ꮖ DA XXXII.

Vorlaender, *Otto* (Jansa) → **Vorländer,**
Otto

Vorländer, *Otto,* painter, * 14.1.1853
Altena, † 1937 Hameln – D, PL
Ꮖ Jansa; ThB XXXIV.

Vorlíček, *Jan* → **Worličzek,** *Jan*

Vorlíček, *Viktor,* painter, graphic artist,
* 7.8.1909 Běla, † 27.2.1976 Prag – CZ
Ꮖ Toman II.

Vorlíčková, *Emilie,* painter, * 30.3.1893
Prag – CZ Ꮖ Toman II.

Vorlová-Vlčková, *Zdeňka,* painter,
* 3.4.1872 Velké Meziříčí, l. 1942 –
CZ Ꮖ Toman II.

Vormala, *Väinö* → **Vormala,** *Väinö Viljam*

Vormala, *Väinö Viljam,* figure painter,
landscape painter, * 13.12.1899 Vaasa,
l. 1960 – SF Ꮖ Koroma; Kuvataiteilijat;
Vollmer V.

Vormann, *Tons,* painter, etcher,
* 24.11.1902 Münster (Westfalen) – D
Ꮖ Vollmer VI.

Vormayden, *Franz,* goldsmith, f. 1610
– CZ Ꮖ ThB XXXIV.

Vormayden, *Hans* (?) → **Vormayden,**
Franz

Vormer, *Peter,* glass artist, painter, graphic
artist, * 22.5.1938 Hilversum (Noord-
Holland) – NL Ꮖ WWCGA.

Vormey, *Franz* → **Vormayden,** *Franz*

Vormey, *Hans* (?) → **Vormayden,** *Franz*

Vormey, *Hans von* (?) → **Vormayden,**
Franz

Vormittag, *Irena,* painter, * 9.1941 Krakau
– CDN, PL Ꮖ Ontario artists.

Vormstein, *Manfred,* painter, graphic
artist, * 1931 Gummersbach – D
Ꮖ KüNRW V.

Vornberger, *Kilian* → **Vomberg,** *Kilian*

Vornberger, *Wilhelm,* stonemason,
architect, * Würzburg, f. 1716,
† 3.5.1759 Mainz – D Ꮖ ThB XXXIV.

Vornberger, *Wolfgang (1559)* (Vornberger,
Wolfgang (der Ältere)), pewter caster,
† before 1559 – D Ꮖ ThB XXXIV.

Vornewald, *Johann Friedrich,* bell founder,
f. 1689 – D Ꮖ ThB XXXIV.

Vornhusen, *Leo,* painter, * 1936 Vechta
– D Ꮖ Wietek.

Vornière, painter, f. 1846, l. 1847 – F
Ꮖ Audin/Vial II.

Vorniker, *Wilh.* (Bradley III) → **Vorniker,**
Wilhelm

Vorniker, *Wilhelm* (Vorniker, Wilh.),
illuminator, † 1455 – D Ꮖ Bradley III;
D'Ancona/Aeschlimann.

Vornkeller, *Philipp,* painter, f. about 1838,
l. 1840 – D Ꮖ ThB XXXIV.

Vornken, *Willem,* miniature
painter, f. 1408, l. 1425 – NL
Ꮖ D'Ancona/Aeschlimann.

Vornoskov, *Michail Vasil'evič,* wood
carver, * 24.2.1915 Kudrino (Moskau)
– RUS Ꮖ ChudSSSR II.

Vornoskov, *Nikolaj Vasil'evič,* wood
carver, * 1909 Kudrino (Moskau),
† 1.1943 – RUS Ꮖ ChudSSSR II.

Vornoskov, *Petr Vasil'evič,* wood carver,
* 4.12.1911 Kudrino (Moskau) – RUS
Ꮖ ChudSSSR II.

Vornoskov, *Sergej Vasil'evič,* wood carver,
* 18.10.1902 Kudrino (Moskau) – RUS
Ꮖ ChudSSSR II.

Vornoskov, *Vasilij Petrovič,* wood
carver, * 12.3.1876 Kudrino
(Moskau), † 4.2.1940 Moskau – RUS
Ꮖ ChudSSSR II.

Vornoskov, *Vasilij Vasil'evič,* wood
carver, * 26.4.1913 Kudrino (Moskau),
† 8.12.1967 Moskau – RUS
Ꮖ ChudSSSR II.

Vornwolt, *Johann Friedrich* →
Vornewald, *Johann Friedrich*

Vorobej, *P. M.,* silversmith, f. 1768 –
RUS Ꮖ ChudSSSR II.

Vorobejčikov, *Michail L'vovič,* graphic
artist, * 30.9.1904 Merv (Turkmenien)
– UZB, TM Ꮖ ChudSSSR II.

Vorob'ev, *Aleksandr Matveevič*
(Worobjeff, Alexander Matwejewitsch),
watercolourist, * 1829, † 24.1.1855
– RUS Ꮖ ChudSSSR II; ThB XXXVI.

Vorob'ev, *Aleksej Michajlovič,* silversmith,
f. 1801 – RUS Ꮖ ChudSSSR II.

Vorob'ev, *Boris Jakovlevič* (Worobjeff,
Boris Jakowlewitsch), sculptor,
* 6.11.1911 Tomsk, † 1990 Leningrad
– RUS Ꮖ ChudSSSR II; Vollmer V.

Vorob'ev, *Egor,* engraver, f. 1710 – RUS
Ꮖ ChudSSSR II.

Vorob'ev, *Fedor,* icon painter, f. 1720,
† 27.1.1737 – RUS Ꮖ ChudSSSR II.

Vorob'ev, *Fedor Dmitrievič,* painter,
graphic artist, exhibit designer,
* 7.2.1922 Pol'jany (Jaroslavl) – RUS
Ꮖ ChudSSSR II.

Vorob'ev, *Isaj Jakovlevič* → **Vorob'ev,**
Boris Jakovlevič

Vorob'ev, *Konstantin Anatol'evič,* painter,
* 16.3.1919 Raevo (Vologda) – RUS
Ꮖ ChudSSSR II.

Vorob'ev, *Maksim Nikiforovič* (Vorob'ev,
Maksim Nikiforovich; Vorobjev,
Maksim Nikiforovič; Worobjeff, Maxim
Nikiforowitsch), painter, copper engraver,
master draughtsman, * 17.8.1787 Pskov,
† 10.9.1855 or 11.9.1855 St. Petersburg
– RUS Ꮖ ChudSSSR II; ELU IV;
Kat. Moskau I; Milner; ThB XXXVI.

Vorob'ev, *Maksim Nikiforovich* (Milner) →
Vorob'ev, *Maksim Nikiforovič*

Vorob'ev, *Maksim Pavlovič,* painter,
graphic artist, * 15.9.1926 Bol'šie Ključi
(Burjatien), † 18.2.1967 Ulan-Ude –
RUS Ꮖ ChudSSSR II.

Vorob'ev, *Michail,* engraver, f. 1801 –
RUS Ꮖ ChudSSSR II.

Vorob'ev, *Nikolaj Aleksandrovič,*
painter, graphic artist, * 31.8.1922
Moskau, † 21.8.1987 Moskau – RUS
Ꮖ ChudSSSR II.

Vorob'ev, *Osip,* painter, * 1752 or 1757,
† 3.4.1790 – RUS Ꮖ ChudSSSR II.

Vorob'ev, *Pavel Aleksandrovič,*
sculptor, * 28.6.1916 Sereda – RUS
Ꮖ ChudSSSR II.

Vorob'ev, *Sergej,* landscape painter,
f. 1859 – RUS Ꮖ ChudSSSR II.

Vorob'ev, *Sergej Nikolaevič,* stage set
designer, * 1872, † 1.1936 Leningrad
– RUS Ꮖ ChudSSSR II.

Vorob'ev, *Sokrat Maksimovič* (Vorob'ev,
Sokrat Maksimovich; Worobjeff, Ssokrat
Maximowitsch), landscape painter,
* 24.2.1817 St. Petersburg, † 22.9.1888
– RUS, LT, I Ꮖ ChudSSSR II; Milner;
ThB XXXVI.

Vorob'ev, *Sokrat Maksimovich* (Milner) →
Vorob'ev, *Sokrat Maksimovič*

Vorob'ev, *Valentin Il'ič,* painter, graphic
artist, * 9.7.1938 Brjansk – RUS, F
Ꮖ ArchAKL.

Vorob'ev, *Veniamin Andreevič* (ChudSSSR
II) → **Vorobjov,** *Veniamin Andrijovyč*

Vorob'ev, *Viktor Vasil'evič,* painter,
* 15.3.1925 Kazan' – RUS
Ꮖ ChudSSSR II.

Vorob'ev, *Vladimir Vasil'evič,* decorator,
* 25.6.1895 Moskau, l. 1941 – RUS
Ꮖ ChudSSSR II.

Vorob'eva, *Irina Nikolaevna,* graphic
artist, * 7.9.1932 Moskau – RUS
Ꮖ ChudSSSR II.

Vorob'eva, *Marija Bronislavovna* →
Marevna

Vorob'eva, *Nadežda Dmitrievna,*
painter, * 14.4.1924 Moskau – RUS
Ꮖ ChudSSSR II.

Vorob'eva, *V.,* artist, * 1900 – RUS
⌑ Milner.

Vorob'eva-Stebel'skaja, *Marija Bronislavovna* (Severjuchin/Lejkind)
→ **Marevna**

Vorob'evskij, *Aleksej Viktorovič* (Vorob'evsky, Aleksei Viktorovich), ceramics painter, porcelain painter, * 25.2.1906 Tanchoj (Transbaikalien) – RUS ⌑ ChudSSSR II; Milner.

Vorob'evsky, *Aleksei Viktorovich* (Milner) → **Vorob'evskij,** *Aleksej Viktorovič*

Vorobiev, *Sokrat Maksimovich* → **Vorob'ev,** *Sokrat Maksimovič*

Vorobieva, *V.* → **Vorob'eva,** *V.*

Vorobjev, *Maksim Nikiforovič* (ELU IV) → **Vorob'ev,** *Maksim Nikiforovič*

Vorobjov, *Veniamin Andrijovyč* (Vorob'ev, Veniamin Andreevič), painter, * 27.8.1920 Ovsyanka – UA ⌑ ChudSSSR II.

Vorobyev, *Valentin* → **Vorob'ev,** *Valentin Il'ič*

Vorochobin, *Vladimir Kuz'mič,* graphic artist, * 1.5.1923 Dobrinka – RUS ⌑ ChudSSSR II.

Vorogušin, *Jurij Vladimirovič,* graphic artist, * 4.7.1913 Tula, † 6.12.1965 Tula – RUS ⌑ ChudSSSR II.

Voron, *Marija Aleksandrovna,* graphic artist, * 1904, † 1935 – RUS ⌑ ChudSSSR II.

Vorona, *Aleksandr Vasil'evič* (ChudSSSR II) → **Vorona,** *Oleksandr Vasyl'ovyč*

Vorona, *Oleksandr Vasyl'ovyč* (Vorona, Aleksandr Vasil'evič), graphic artist, monumental artist, * 25.5.1925 Skadovsk – UA ⌑ ChudSSSR II; SChU.

Voroncov, *Sergej,* assemblage artist, * 1960 Moskau – RUS ⌑ Kat. Ludwigshafen.

Voroncov, *Valentin Matveevič,* sculptor, * 28.4.1923 Grigor'kovo – RUS ⌑ ChudSSSR II.

Voroncov, *Vladimir Vasil'evič* (Vorontsov, Vladimir Vasil'evich), painter, * 1873, l. 1927 – RUS ⌑ ChudSSSR II; Milner.

Voroncov, *Vladimir Viktorovič,* sculptor, * 6.7.1927 Moskau – RUS ⌑ ChudSSSR II.

Voroncova, *Evgenija Ivanovna,* designer, fresco painter, * 19.7.1926 Moskau – RUS ⌑ ChudSSSR II.

Voroncova-Vladykina, *Anna Grigor'evna* → **Vladykina,** *Anna Grigor'evna*

Voroneckaja, *Taisa Semenovna* → **Voroneckaja,** *Taisija Semenovna*

Voroneckaja, *Taisija Semenovna,* graphic artist, designer, * 15.2.1922 Odessa – UA, RUS ⌑ ChudSSSR II.

Voroneckij, *Aleksandr Nikodimovič,* graphic artist, f. 1918, † 1929 – RUS ⌑ ChudSSSR II.

Voroneckij, *Boris Vladimirovič,* graphic artist, * 10.2.1907 Vologda – RUS ⌑ ChudSSSR II.

Voroneckij, *Viktor Aleksandrovič,* graphic artist, * 22.12.1912 Rostov-na-Donu – RUS ⌑ ChudSSSR II.

Voronichin, *Aleksej Il'ič* (Woronichin, Alexej Iljitsch), sculptor, * 18.2.1788, † 8.7.1846 or 26.7.1846 St. Petersburg – RUS ⌑ ChudSSSR II; ThB XXXVI.

Voronichin, *Andrej Nikiforovič* (Voronikhin, Andrey Nikiforovich; Voronjihin, Andrej Nikiforovič; Woronichin, Andrej Nikiforowitsch), architect, painter, * 27.10.1759 or 28.10.1759 Novoe Usol'e (Perm'), † 5.3.1814 St. Petersburg – RUS ⌑ ChudSSSR II; DA XXXII; ELU IV; Kat. Moskau I; ThB XXXVI.

Voronichin, *Il'ja Nikiforovič,* icon painter, * 1758, † 1811 – RUS ⌑ ChudSSSR II.

Voronikhin, *Andrey Nikiforovich* (DA XXXII) → **Voronichin,** *Andrej Nikiforovič*

Voronin, *Aleksandr Fedorovič,* monumental artist, painter, decorator, mosaicist, faience maker, * 7.4.1935 Balaki (Udmurtien) – KS ⌑ ChudSSSR II.

Voronin, *Aleksandr Vasil'evič,* jeweller, goldsmith, * 1876, † 1956 Moskau – RUS ⌑ ChudSSSR II.

Voronin, *Dmitrij,* painter, f. 1750 – RUS ⌑ ChudSSSR II.

Voronin, *Ivan Ivanovič,* silversmith, f. 1787, l. 1810 – RUS ⌑ ChudSSSR II.

Voronin, *Ivan Nikitič,* painter, * 8.10.1930 Besedy (Kursk) – RUS ⌑ ChudSSSR II.

Voronin, *Luka Alekseevič,* master draughtsman, * 17.2.1765, l. 1793 – RUS ⌑ ChudSSSR II.

Voronin, *Vasilij,* painter, f. 1745, l. 1759 – RUS ⌑ ChudSSSR II.

Voronin, *Vladimir Ivanovič,* painter, * 1.6.1923 Jaroslavl' – RUS ⌑ ChudSSSR II.

Voronina, *Galina Prochorovna* (ChudSSSR II) → **Voronina,** *Galyna Prochorivna*

Voronina, *Galyna Prochorivna* (Voronina, Galina Prochorovna), sculptor, * 23.10.1914 Charkov – UA ⌑ ChudSSSR II.

Voronina, *Tatjana* → **Voronina,** *Tat'jana Vasil'evna*

Voronina, *Tat'jana Vasil'evna,* master draughtsman, * 19.4.1920 Jalta – UA, LV ⌑ ChudSSSR II.

Voronina, *Valentina Andreevna,* sculptor, * 23.2.1917 Moskau – RUS ⌑ ChudSSSR II.

Voronjihin, *Andrej Nikiforovič* (ELU IV) → **Voronichin,** *Andrej Nikiforovič*

Voronkin, *Pavel Danilovič,* graphic artist, * 11.7.1916 Vladivostok – RUS, RC, UZB ⌑ ChudSSSR II.

Voron'ko, *Michail Danilovič,* graphic artist, * 5.8.1926 Novo-Baranovka (Altai) – RUS ⌑ ChudSSSR II.

Voronkov, *Aggej,* painter, * 1741, l. 1764 – RUS ⌑ ChudSSSR II.

Voronkov, *Aleksandr Eliseevič,* painter, * 1838 Zarskoje Sselo, l. 1865 – RUS ⌑ ChudSSSR II.

Voronkov, *Nikolaj L'vovič,* graphic artist, painter, * 14.11.1934 Moskau – RUS ⌑ ChudSSSR II.

Voronkov, *Sergej Petrovič,* filmmaker, stage set designer, * 7.10.1912 Troicke (Ural) – RUS ⌑ ChudSSSR II.

Voronkov, *Vasilij Egorovič,* painter, * 1859 Terechovoj (Moskau), l. 1889 – RUS ⌑ ChudSSSR II.

Voronov, watercolourist, f. 1844, l. 1845 – RUS ⌑ ChudSSSR II.

Voronov, *Gennadij Nikolaevič,* designer, * 10.1.1928 Kryukovo – RUS ⌑ ChudSSSR II.

Voronov, *Ivan Ivanovič,* painter, * 24.12.1874, l. 1929 – RUS ⌑ ChudSSSR II.

Voronov, *Leonid A.,* graphic designer, f. 1926 – RUS ⌑ Milner.

Voronov, *Lev Anatol'evič,* graphic artist, * 26.8.1933 Ne (Kostroma) – RUS ⌑ ChudSSSR II.

Voronov, *Natan Moiseevič,* painter, * 19.5.1916 Mogilev, † 3.3.1987 – BY ⌑ ChudSSSR II.

Voronov, *Vasilij Dmitrievič,* painter, * 22.7.1879 Studenec (Simbirsk), † 22.6.1942 Alatyr – RUS ⌑ ChudSSSR II.

Voronov, *Viktor Ivanovič,* stage set designer, * 28.1.1910 Bols'k – RUS ⌑ ChudSSSR II.

Voronova, *Ljudmila Petrovna,* painter, master draughtsman, * 29.7.1944 Rubcovsk, † 8.4.1997 – BY, RUS ⌑ ArchAKL.

Voronskij, *Michail Michajlovič,* graphic artist, decorator, * 22.12.1914 Raškov (Moldavien) – UZB ⌑ ChudSSSR II.

Vorontsov, *Vladimir Vasil'evich* (Milner) → **Voroncov,** *Vladimir Vasil'evič*

Voropaev, *Dmitrij Dmitrievič,* painter, graphic artist, * 17.2.1878, † 1942 Moskau – RUS ⌑ ChudSSSR II.

Voropaj, *Andrej Pavlovič* (ChudSSSR II) → **Voropaj,** *Andrij Pavlovyč*

Voropaj, *Andrij Pavlovyč* (Voropaj, Andrej Pavlovič), sculptor, * 8.6.1928 Peski (Karaganda) – UA ⌑ ChudSSSR II.

Voropaj, *Ivan Michajlovič* (ChudSSSR II) → **Voropaj,** *Ivan Mychajlovyč*

Voropaj, *Ivan Mychajlovyč* (Voropaj, Ivan Michajlovič), sculptor, * 12.4.1924 Kamenka (Cherson) – UA ⌑ ChudSSSR II.

Voroponov, *Gleb Fedorovič,* painter, master draughtsman, illustrator, * 26.11.1867, l. before 1912 – RUS ⌑ ChudSSSR II.

Vorošilov, *Igor' Vasil'evič,* painter, master draughtsman, * 27.12.1939 Alapaevsk, † 20.3.1989 Moskau – RUS ⌑ ArchAKL.

Vorošilov, *Sergej Semenovič,* painter, * before 1865, † after 1911 – RUS ⌑ ChudSSSR II.

Vorošin, *Matvej,* wood carver, f. 1779 – RUS ⌑ ChudSSSR II.

Vorošin, *Vasilij Nikolaevič,* silversmith, f. 1841, l. 1851 – RUS ⌑ ChudSSSR II.

Vorotilkin, *Leonid Eliseevič* (Worotilkin, Leonid Jelissejewitsch), portrait painter, history painter, * 1829, † 3.2.1866 – RUS ⌑ ChudSSSR II; ThB XXXVI.

Vorotilov, *Ivan* (Worotiloff, Iwan), sculptor, * 1783, l. 1834 – RUS ⌑ ChudSSSR II; ThB XXXVI.

Vorotilov, *Vasilij Aleksandrovič,* painter, architect, * 6.4.1866, l. 1914 – RUS ⌑ ChudSSSR II.

Vorotnikov, *Fedor Fedorovič,* stage set designer, graphic artist, decorator, landscape painter, * 20.6.1920 Stavropol – RUS ⌑ ChudSSSR II.

Vorotnikov, *Ivan Vasil'evič,* pewter caster, * 5.4.1731, l. 1800 – RUS ⌑ ChudSSSR II.

Vorovec, *Stefan* → **Borovec,** *Stefan*

Vorrat, *Heinrich,* goldsmith, * Lübeck, f. 1589 – D ⌑ Seling III.

Vorrath, *Thomas,* portrait painter, f. 1887 – USA ⌑ Hughes.

Vorreiter, *Paolo,* wood sculptor, * Caldaro(?), f. 1583 – I ⌑ ThB XXXIV.

Vorring, *Hans* → **Voringk,** *Hans*

Vorrink, *Johannes,* master draughtsman, painter(?), * 30.5.1844 Dalfsen (Overijssel), † 2.5.1910 Dalfsen (Overijssel) – NL ⌑ Scheen II.

Vorscoten, *Jan van,* bell founder, f. 1481 – NL ⌑ ThB XXXIV.

Vorspoel, *Jan,* sculptor, f. 1471, † 1488 or 1489 – B, NL ⌑ ThB XXXIV.

Vorspoel, *Willem van,* sculptor,
f. 30.4.1423, l. 1453 – B, NL
⚏ ThB XXXIV.

Vorst, *Joseph Paul,* portrait painter,
fresco painter, lithographer, illustrator,
* 19.6.1897 Essen, l. before 1961 – D,
USA ⚏ Falk; Vollmer V.

Vorst, *Michiel van der* → **Voort,** *Michiel
van der* (1704)

Vorst, *Robert van* → **Voerst,** *Robert van*

Vorst, *Sulpice van (1417),* building
craftsman, * Diest, f. 1417, † 19.9.1439
Löwen – B, NL ⚏ ThB XXII;
ThB XXXIV.

Vorsteher, *Asta,* painter, weaver,
* 5.10.1921 Groß Küdde (Neustettin)
– D ⚏ Wolff-Thomsen.

Vorstenbosch, *Albertha Maria Antonia,*
master draughtsman, designer,
* 22.12.1941 Tilburg (Noord-Brabant)
– NL ⚏ Scheen II.

Vorstenbosch, *Bertine* → **Vorstenbosch,**
Albertha Maria Antonia

Vorster, *Andreas,* stamp carver, medalist,
engraver, * 1727, † 1785 – CH
⚏ ThB XXXIV.

Vorster, *Anna,* painter, * 1928
Hartebeesfontein (Transvaal) – ZA
⚏ Berman.

Vorster, *Gordon,* landscape painter, animal
painter, graphic artist, * 1924 Warrenton
(Kapprovinz) – ZA ⚏ Berman.

Vorstermann, *Antonius* (Mak van Waay;
Vollmer V) → **Vostermans,** *Antonius
Leonardus*

Vorsterman, *Jan* (DA XXXII) →
Vorsterman, *Johannes*

Vorsterman, *Johannes* (Vosterman, Johann;
Vorsterman, Jan; Vorstermans, Johannes),
landscape painter, etcher, * 1643
Bommel, † after 1685 or 1699(?) – NL,
F, GB ⚏ DA XXXII; ELU IV; Grant;
ThB XXXIV; Waterhouse 16./17.Jh..

Vorsterman, *Lucas* (1) Emil (ThB
XXXIV) → **Vorsterman,** *Lucas* (1595)

Vorsterman, *Lucas (1595)* (Vorsterman,
Lucas (1); Vorsterman, Lucas
(st.); Vorsterman, Lucas (1) Emil),
copper engraver, * 1595 Bommel or
Zaltbommel, † 1675 Antwerpen –
B, GB, NL ⚏ DA XXXII; ELU IV;
ThB XXXIV.

Vorsterman, *Lucas (1624)* (Vorsterman,
Lucas (2); Vorsterman, Lucas (ml.)),
copper engraver, * before 27.5.1624
Antwerpen, † 1666 Antwerpen – B
⚏ DA XXXII; ELU IV; ThB XXXIV.

Vorsterman, *O.,* painter, f. 3.1.1632 – NL
⚏ ThB XXXIV.

Vorstermann, *Willem,* printmaker,
bookbinder, f. 1512, † 23.7.1543 – B,
NL ⚏ ThB XXXIV.

Vorstermans, *Jan* → **Vorsterman,**
Johannes

Vorstermans, *Johannes* (ELU IV; Grant)
→ **Vorsterman,** *Johannes*

Vortlieb → **Fortlieb** (1247)

Vortman, *Christian-Al'bert* (ChudSSSR II)
→ **Wortmann,** *Christian Albrecht*

Vortmann, *Wilhelm,* architect, * 26.3.1875
Hamburg, † 11.6.1936 Hamburg – D
⚏ ThB XXXIV.

Voruz, *Elise,* painter, graphic artist,
* 9.10.1844 Lausanne, † 27.8.1909
Barbizon – F ⚏ ThB XXXIV.

Vorvolt, *Luder* → **Farwolt,** *Luder*

Vorwend, *Cornelis,* goldsmith, maker of
silverwork, f. 1543, l. 1555 – D, RUS
⚏ Kat. Nürnberg; ThB XXXIV.

Vorwendt, *Cornelis* → **Vorwend,** *Cornelis*

Voržskij, *Ivan,* painter, f. 1698 – RUS
⚏ ChudSSSR II.

Vos, tinsmith, f. 1433 – D ⚏ Focke.

Vos, *Alard Hendrik de,* portrait painter,
f. about 1650 – D, NL ⚏ ThB XXXIV.

Vos, *Albert Cornelis,* watercolourist, master
draughtsman, * 2.8.1910 Groningen
(Groningen), † 16.1.1964 Zwolle
(Overijssel) – NL ⚏ Scheen II.

Vos, *Alexander,* flower painter, f. 1728
– NL ⚏ Pavière II; ThB XXXIV.

Vos, *Anna Catharina,* painter, * 6.3.1894
Kralingen (Zuid-Holland), l. before 1970
– NL ⚏ Scheen II.

Vos, *Anth. de,* copper engraver, f. after
1607 – NL ⚏ ThB XXXIV.

Vos, *Charles* (Vollmer V) → **Vos,** *Charles
Hubert Marie*

Vos, *Charles Hubert Marie* (Vos,
Charles), sculptor, * 8.9.1888 Maastricht
(Limburg), † 19.2.1954 Maastricht
(Limburg) – NL ⚏ Mak van Waay;
Scheen II; Vollmer V.

Vos, *Christoffel Albertus,* painter,
goldsmith, * 30.6.1813 Amsterdam
(Noord-Holland), † 26.4.1877 Amsterdam
(Noord-Holland) – NL ⚏ Scheen II.

Vos, *Cornelis de* → **Devosse,** *Cornelis*

de **Vos,** *Cornelis* → **Devosse,** *Cornelis*

Vos, *Cornelis de (1584)* (Vos, Cornelis
de; De Vos, Cornelis), portrait painter,
history painter, master draughtsman,
* 1584(?) or 1584 or 1585(?) or 1584
or 1585 Hulst, † 9.5.1651 Antwerpen
– B, NL ⚏ Bernt III; Bernt V;
DA XXXII; DPB I; ELU IV; List;
ThB XXXIV.

Vos, *Cornelis de (1796),* portrait
miniaturist, f. about 1796, l. about
1803 – NL ⚏ Scheen II.

Vos, *Cos de* → **Vos,** *Jacobus de*

Vos, *Dick* → **Vos,** *Dirk Cornelis*

Vos, *Dirk Cornelis,* linocut artist,
printmaker, * 15.11.1942 Rotterdam
(Zuid-Holland) – NL ⚏ Scheen II.

Vos, *E.,* painter, f. 1601 – B, NL
⚏ ThB XXXIV.

Vos, *Elias* (?) → **Vos,** *E.*

Vos, *Evert,* bell founder, f. 1612, l. 1615
– NL ⚏ ThB XXXIV.

Vos, *F. de* (Mak van Waay) → **Vos,**
Frederik de

Vos, *Franciscus Hubertus,* portrait painter,
master draughtsman, * 19.5.1924
Den Haag (Zuid-Holland), † 3.7.1964
Maastricht (Limburg) – NL ⚏ Scheen II.

Vos, *Franciscus Johannes Jaak,* painter,
master draughtsman, monumental artist,
* 6.9.1941 Bandoeng (Java) – NL
⚏ Scheen II.

Vos, *Franciscus Josephus Aloysius,* painter,
restorer, * 10.9.1847 Amsterdam (Noord-
Holland), † 3.1.1921 Haarlem (Noord-
Holland) – NL ⚏ Scheen II.

Vos, *Frans* → **Vos,** *Franciscus Hubertus*

Vos, *Frans* → **Vos,** *Franciscus Johannes
Jaak*

Vos, *Frans* → **Vos,** *Franciscus Josephus
Aloysius*

Vos, *Frans (1832)* (Vos, Frans), master
draughtsman, * 16.4.1832 Amsterdam
(Noord-Holland), † 21.11.1856 Muiden
(Noord-Holland) – NL ⚏ Scheen II.

Vos, *Frans de (1871)* (Vos, Frans de),
glass painter, designer, * 4.1.1871
Wemeldinge (Zeeland), † about 13.5.1911
Loosduinen (Zuid-Holland) – NL
⚏ Scheen II.

Vos, *Frederik de* (Vos, F. de),
painter, * 1.9.1893, † 27.8.1961
Alkmaar (Noord-Holland) – NL
⚏ Mak van Waay; Scheen II.

Vos, *Frederika de,* flower painter,
watercolourist, * 6.1.1928 Benschop
(Utrecht) – NL ⚏ Scheen II.

Vos, *Gerrit,* painter, master draughtsman,
* about 28.3.1794 Amsterdam (Noord-
Holland), † 10.11.1840 Amsterdam
(Noord-Holland) – NL ⚏ Scheen II.

Vos, *H. G.,* painter, lithographer, f. before
1816, l. 1822 – NL ⚏ ThB XXXIV.

Vos, *Hans de,* painter, graphic artist,
* 27.6.1891 Singapore, † 6.11.1949
Überlingen – D ⚏ ThB XXXIV;
Vollmer V.

Vos, *Hendrik,* copper engraver, * about
1689 Amsterdam, l. 1710 – NL
⚏ Waller.

Vos, *Hendrikus de,* watercolourist, master
draughtsman, monumental artist, fresco
painter, mosaicist, * 31.1.1911 Rotterdam
(Zuid-Holland) – NL ⚏ Scheen II.

Vos, *Henk de* → **Vos,** *Hendrikus de*

Vos, *Henri* → **Vos,** *Henri Joseph Jacques
François*

Vos, *Henri Joseph Jacques François,*
painter, master draughtsman, lithographer,
* 9.6.1883 Maastricht (Limburg),
† 27.10.1959 Den Haag (Zuid-Holland)
– NL ⚏ Mak van Waay; Scheen II;
Vollmer V.

Vos, *Hubert* (Vos, Josephus Hubertus),
portrait painter, genre painter, landscape
painter, * 15.2.1855 or 17.2.1855
Maastricht (Limburg), † 8.1.1935 New
York – USA ⚏ Bradshaw 1824/1892;
Falk; Johnson II; Scheen II;
ThB XXXIV; Vollmer V; Wood.

Vos, *J.,* painter, master draughtsman,
f. before 1814, l. 1818 – NL
⚏ Scheen II.

Vos, *J. C.,* watercolourist, f. 1849, l. 1859
– NL ⚏ Brewington.

Vos, *J. W.* (Rump) → **Vos,** *Joannes
Willem*

Vos, *Jacob,* stonemason, f. 1605 – D
⚏ Focke.

Vos, *Jacob Willemsz. de* (Vos Willemsz.,
Jacob de), master draughtsman, * about
5.12.1774 Amsterdam (Noord-Holland),
† 23.7.1844 Haarlem (Noord-Holland)
or Bloemendaal (Noord-Holland) – NL
⚏ Scheen II; ThB XXXIV.

Vos, *Jacobus de,* graphic designer,
* 9.11.1929 Zierikzee (Zeeland) – NL
⚏ Scheen II.

Vos, *Jan de* → **Voss,** *Johann de*

Vos, *Jan de (1449),* painter, f. 1449,
l. 1465 – B, NL ⚏ ThB XXXIV.

Vos, *Jan de (1489)* (Vos, Johan de),
painter, f. 1489, l. 1522 – B, NL, D
⚏ ThB XXXIV; Zülch.

Vos, *Jan de (1578),* goldsmith, medalist,
* about 1578 Köln(?), l. after 1619
– D, CZ, NL ⚏ ThB XXXIV.

Vos, *Jan de (1593),* landscape painter,
* 1593 Leiden, † 1649 Leiden – NL
⚏ Bernt III; ThB XXXIV.

Vos, *Jan de (1637)* (Vos, Jan de),
stonemason, sculptor, f. 1637, l. 1645
– NL ⚏ ThB XXXIV.

Vos, *Jan (1745),* copper engraver,
* Amsterdam(?), f. 1745, † before
28.3.1769 – NL ⚏ Waller.

Vos, *Jan Baptist de (1651),* tapestry
craftsman, f. 1651 – B, NL
⚏ ThB XXXIV.

Vos, *Jan Baptist de (1673)*, illuminator, f. 1673, l. 1712 – B, NL ⊐ ThB XXXIV.

Vos, *Jan Frans de*, tapestry craftsman, f. 1719, l. after 1736 – B, NL ⊐ ThB XXXIV.

Vos, *Jan Janss de* → **Vos,** *Jan de* (1637)

Vos, *Jan Willem de* (Feddersen; ThB XXXIV) → **Vos,** *Joannes Willem*

Vos, *Jean Ignace*, sculptor, etcher, * 1.4.1940 Groningen (Groningen) – NL ⊐ Scheen II.

Vos, *Joannes Willem* (Vos, Jan Willem de; Vos, J. W.), copper engraver, lithographer, master draughtsman, painter, * 1.1.1806 or 1803(?) Den Haag (Zuid-Holland), † after 1833 – NL ⊐ Feddersen; Rump; Scheen II; ThB XXXIV.

Vos, *Jodocus de* → **Vos,** *Josse de*

Vos, *Johan de* (Zülch) → **Vos,** *Jan de* (1489)

Vos, *Johann de* → **Voss,** *Johann de*

Vos, *Johann*, bell founder, f. 1320, † before 1338 – D ⊐ ThB XXXIV.

Vos, *Johannes de* (1) → **Vos,** *Jan de* (1593)

Vos, *Joos Vincent de* (Vos, Vincent de; De Vos, Joos Vincent), animal painter, * 4.3.1829 Kortrijk (West-Vlaanderen), † 5.10.1875 Kortrijk (West-Vlaanderen) – B ⊐ DPB I; Schurr II; ThB XXXIV.

Vos, *Joseph P.*, pewter caster, f. 1701 – NL ⊐ ThB XXXIV.

Vos, *Josephus Hubertus* (Scheen II) → **Vos,** *Hubert*

Vos, *Josse de*, tapestry craftsman, f. 1705, l. 1721 – B, NL ⊐ ThB XXXIV.

Vos, *Lambert de* (De Vos, Lambert), painter, master draughtsman, f. 1563, l. 1574 – B, TR, NL ⊐ DPB I; ThB XXXIV.

Vos, *Leendert Johannes de*, sculptor, * 18.6.1833 Den Haag (Zuid-Holland), † 18.2.1898 Den Haag (Zuid-Holland) – NL ⊐ Scheen II.

Vos, *Lievin de*, painter, f. 1506, † 1531 Gent – B ⊐ ThB XXXIV.

Vos, *Maerten de* (List) → **Vos,** *Marten de* (1532)

Vos, *Marcus de (1650)*, sculptor, * 1650 Brüssel, † 5.5.1717 Brüssel – B, NL ⊐ ThB XXXIV.

Vos, *Marcus de (1655)*, tapestry craftsman, f. about 1655, l. 1663 – B, NL ⊐ ThB XXXIV.

Vos, *Maria*, painter, master draughtsman, etcher, * 21.12.1824 Amsterdam (Noord-Holland), † 11.1.1906 Oosterbeek (Gelderland) – NL ⊐ Pavière III.1; Scheen II; ThB XXXIV.

Vos, *Marik* (Konstlex.) → **Vos-Lundh,** *Marie Anne*

Vos, *Marius*, painter, f. 1921 – USA ⊐ Falk.

Vos, *Marten de (1532)* (Vos, Martin de; Vos, Marten de; Vos, Maerten de; Vos, Marten de (der Ältere); De Vos, Maarten), painter, master draughtsman, * 1532 Antwerpen, † 4.12.1603 or 1604 Antwerpen – B, NL, D ⊐ DA XXXII; DPB I; ELU IV; List; Rump; ThB XXXIV; Toussaint.

Vos, *Marten (1763)*, copper engraver, * Amsterdam, f. 1763, l. 1794 – NL ⊐ Waller.

Vos, *Martin de* (Rump; Toussaint) → **Vos,** *Marten de* (1532)

Vos, *Michiel de* → **Bos,** *Michiel de*

Vos, *P. J. W. de* (ThB XXXIV) → **Vos,** *Petrus Josephus Wilhelmus de*

Vos, *Paul de (1591)* (Vos, Paul de; De Vos, Paul), fruit painter, painter of hunting scenes, bird painter, still-life painter, * 1591 or 9.12.1595 Hulst, † 30.6.1678 Antwerpen – B, NL ⊐ Bernt III; DA XXXII; DPB I; ELU IV; Pavière I; ThB XXXIV.

Vos, *Paulus de* → **Vos,** *Paul de* (1591)

Vos, *Pedro de* → **Vos,** *Paul de* (1591)

Vos, *Peter de* → **Vos,** *Petrus Antonius Carolus Augustinus*

Vos, *Peter de (1490)* (De Vos, Pieter (1); Vos, Peter de (1)), painter, * 1490 Leiden or Gouda (?), † 1566 or 1567 Antwerpen – B, NL ⊐ DPB I; ThB XXXIV.

Vos, *Peter de (1554)* (De Vos, Pieter (2); Vos, Peter de (2)), painter, f. 1554, † 1567 (?) or after 1590 (?) Antwerpen – B, NL ⊐ DPB I.

Vos, *Petrus Antonius Carolus Augustinus*, master draughtsman, watercolourist, illustrator, * 15.9.1935 Utrecht (Utrecht) – NL ⊐ Scheen II.

Vos, *Petrus Josephus Wilhelmus de* (Vos, P. J. W. de), landscape painter, * 12.11.1805 Amsterdam (Noord-Holland), l. 1851 – NL ⊐ Scheen II; ThB XXXIV.

Vos, *Philippe de (1559)*, sculptor, f. 1559, † before 1587 – B, NL ⊐ ThB XXXIV.

Vos, *Philippe (1588)*, painter, f. before 1588 – B, NL ⊐ ThB XXXIV.

Vos, *Philips de*, stonemason, f. about 1650 – NL ⊐ ThB XXXIV.

Vos, *Rainerio* → **Fox,** *Reynier*

Vos, *Reynier* → **Fox,** *Reynier*

Vos, *Reynke* → **Fox,** *Reynier*

Vos, *Riek de* → **Vos,** *Frederika de*

Vos, *Simon de* (Voss, Simoón de; De Vos, Simon), painter, * 28.10.1603 Antwerpen, † 15.10.1676 Antwerpen – PE, B ⊐ Bernt III; DA XXXII; DPB I; ThB XXXIV; Vargas Ugarte.

Vos, *Theo* (Mak van Waay) → **Vos,** *Thomas Andreas*

Vos, *Thomas Andreas* (Vos, Theo), sculptor, * 4.4.1887 Groningen (Groningen), † 6.5.1948 Haarlem (Noord-Holland) – NL ⊐ Mak van Waay; Scheen II.

Vos, *Vincent de* (Schurr II; ThB XXXIV) → **Vos,** *Joos Vincent de*

Vos, *Willem de (1593)* (De Vos, Guilliam), painter, * before 1580 Antwerpen, † after 1639 Antwerpen – B, NL ⊐ DPB I; ThB XXXIV.

Vos, *Willem de (1700)*, brass founder, f. 1700, l. 1711 – B, NL ⊐ ThB XXXIV.

Vos, *Willem Carharinus Marie*, painter, glass artist, * 5.11.1884 Den Haag (Zuid-Holland), † 22.8.1917 Den Haag (Zuid-Holland) – NL ⊐ Scheen II.

Vos, *Willem Hendrik de*, painter, * 23.1.1842 Amsterdam (Noord-Holland), † 3.12.1878 Amsterdam (Noord-Holland) – NL ⊐ Scheen II.

Vos-Lundh, *Marie Anne* (Vos, Marik), stage set designer, * 3.6.1923 Leningrad – RUS, S ⊐ Konstlex.; SvK; SvKL V.

Vos-Lundh, *Marik* → **Vos-Lundh,** *Marie Anne*

Vos tot Nederveen Cappel, *Odilia Theodora Suffrida de* (Vos van Nederveen Cappel, Odilia Theod. Suffrida de), landscape painter, master draughtsman, * 29.9.1843 Utrecht (Utrecht), † 6.11.1931 or 6.12.1931 Den Haag-Scheveningen (Zuid-Holland) – NL ⊐ Vollmer VI.

Vos Willemsz., *Jacob de* (Scheen II) → **Vos,** *Jacob Willemsz. de*

Vosátka, *Albert*, architect, * 21.5.1883 Prag – CZ ⊐ Toman II.

Vosátka, *Tadeus*, porcelain painter, glass painter, f. 1894 – CZ ⊐ Neuwirth II.

Vosátka, *Vratislav*, painter, * 28.6.1876 Prag-Karlín – CZ ⊐ Toman II.

Vosberg, *Heinrich*, landscape painter, * 29.10.1833 Leer (Ost-Friesland), † 20.7.1891 Gmunden – D, A ⊐ Mülfarth; Münchner Maler IV; ThB XXXIV.

Vosbergh, *Robert W.*, painter, illustrator, * 1872, † 1.11.1914 New York – USA ⊐ ThB XXXIV.

Vosburg, *Lillian*, watercolourist, f. 1906 – USA ⊐ Hughes.

Vosburgh, *Edna H.*, painter, * Chicago (Illinois), f. 1908 – USA, F ⊐ Falk.

Vosburgh, *R. G.*, illustrator, f. 1915 – USA ⊐ Falk.

Vosc, *C. de* (De Vosc, C.), painter, f. 1868 – B ⊐ RoyalHibAcad.

Voščakin, *Aleksej Vasil'evič*, painter, graphic artist, * 1898 Krasnojarsk, † 1937 (?) – RUS ⊐ ChudSSSR II.

Voščakov, *Ivan Lukič* → **Voščevnikov,** *Ivan Lukič*

Voščakov, *Semen Lukič*, silversmith, f. 1810, l. 1817 – RUS ⊐ ChudSSSR II.

Voščanka, *Maksim Jarmolinič* (ChudSSSR II; KChE I) → **Woszczanka,** *Maxim*

Voščanka, *Vasil' Maksimavič* → **Woszczanka,** *Wasyl*

Voščanka, *Vasilij Maksimovič* (ChudSSSR II; KChE I) → **Woszczanka,** *Wasyl*

Voščennikov, *Ivan Lukič* → **Voščevnikov,** *Ivan Lukič*

Voščevnikov, *Ivan Lukič*, silversmith, f. 1799, l. 1810 – RUS ⊐ ChudSSSR II.

Vosch, *Marc*, painter, graphic artist, * 1947 Brüssel, † 1989 Brüssel – B ⊐ DPB II.

Vose, *Peter Thacher*, marine painter, naval constructor, * 1796 Maine, † 1877 – USA ⊐ Brewington.

Vose, *Robert Churchill*, painter, * 12.9.1873 North Attleboro (Massachusetts), l. after 1897 – USA ⊐ ThB XXXIV.

Vosen, *Christian Hermann*, painter, * about 1815, † 12.5.1871 – D ⊐ Merlo; ThB XXXIV.

Voser, *Hans*, architect, * 20.7.1919 Effretikon – CH ⊐ Vollmer VI.

Voser, *Peter*, watercolourist, master draughtsman, * 26.5.1949 Zug – CH ⊐ KVS.

Vosge, *Claude François De* (3) → **Devosge,** *François* (1732)

Vosge, *François De* (3) → **Devosge,** *François* (1732)

Vosgraff, *Helene Augusta*, painter, * 18.8.1853 Christiania, † 15.8.1935 Bærum – N ⊐ NKL IV.

Vosilene, *Brone Prano*, ceramist, * 30.9.1904 Knečjaj (Litauen), † 17.8.1960 Kaunas – LT ⊐ ChudSSSR II.

Vosilené, *Broné Prano* → **Vosilene,** *Brone Prano*

Voskamp, *Geert*, painter, master draughtsman, etcher, lithographer, linocut artist, * 17.12.1934 Hengelo (Overijssel) – NL ⊐ Scheen II.

Voskobojnikov, painter, f. 1760 – UA, PL, RUS ⊐ ChudSSSR II.

Voskobojnikov, *Evžen,* architect,
* 3.3.1895 Charkiv, l. 1927 – CZ,
UA, RUS ▭ Toman II.

Voskresenskaja, *Margarita Michajlovna,*
sculptor, * 28.11.1931 Moskau – RUS
▭ ChudSSSR II.

Voskresenskaja, *Tamara Ivanovna,*
porcelain former, porcelain painter,
faience painter, * 14.1.1914 Velikie Luki
– RUS ▭ ChudSSSR II.

Voskresenskij, lithographer, f. 1844 –
RUS ▭ ChudSSSR II.

Voskresenskij, *Rafail Nikolaevič,*
painter, * 24.4.1922 Nerechta – RUS
▭ ChudSSSR II.

Voskresenskij, *Vasilij Ivanovič,*
painter, graphic artist, * 7.3.1897
Bolobonovo, † 15.8.1937 Moskau – RUS
▭ ChudSSSR II.

Voskresenskij, *Vladimir Rostislavovič,*
stage set designer, painter, * 8.6.1891
Vologda, † 15.3.1969 Voronež – RUS
▭ ChudSSSR II.

Voskuijl, *Gijs* → **Voskuijl,** *Gijsbert
Johannes*

Voskuijl, *Gijsbert Johannes* (Voskuyl,
Gysbert Johannes; Voskuyl, Gysbert
Joh.), painter, * about 13.4.1915 Den
Haag (Zuid-Holland), l. before 1970
– NL ▭ Mak van Waay; Scheen II;
Vollmer V.

Voskuijl, *Hendrik* (Voskuyl, H.; Voskuyl,
Hendrik), watercolourist, master
draughtsman, lithographer, engraver,
* 10.4.1893 Dordrecht (Zuid-Holland),
l. before 1970 – NL ▭ Mak van Waay;
Scheen II; ThB XXXIV; Vollmer V.

Voskuijl, *Jan* (Voskuyl, Jeroen),
watercolourist, master draughtsman,
mosaicist, fresco painter, * 15.4.1914
Baarn (Utrecht), † 22.3.1959
Amsterdam (Noord-Holland) – NL
▭ Mak van Waay; Scheen II;
Vollmer V.

Voskuijl, *Jeroen* → **Voskuijl,** *Jan*

Voskuil, *J. J.* (Mak van Waay) →
Voskuil, *Johan Jacob*

Voskuil, *Jan,* painter, * 24.6.1856
Zwolle (Overijssel), † 4.9.1926 Zwolle
(Overijssel) – NL ▭ Scheen II.

Voskuil, *Johan Jacob* (Voskuil, J. J.),
linocut artist, master draughtsman, fresco
painter, portrait painter, * 26.3.1897
Breda (Noord-Brabant), l. before 1970
– NL ▭ Mak van Waay; Scheen II;
Vollmer V.

Voskuil, *Klaas Willem* (Voskuil, Klaas
William), painter, * 28.7.1825
Medemblik (Noord-Holland), † 16.6.1862
Nieuwveen (Zuid-Holland) – NL
▭ Scheen II.

Voskuil, *Klaas William* → **Voskuil,** *Klaas
Willem*

Voskuil, *Pieter,* landscape painter, master
draughtsman, * 25.12.1797 Zwolle
(Overijssel), † 16.6.1862 Medemblik
(Noord-Holland) – NL ▭ Scheen II;
ThB XXXIV.

Voskuyl, *Gysbert Joh.* (Vollmer V) →
Voskuijl, *Gijsbert Johannes*

Voskuyl, *Gysbert Johannes* (Mak van
Waay) → **Voskuijl,** *Gijsbert Johannes*

Voskuyl, *H.* (Mak van Waay) → **Voskuijl,**
Hendrik

Voskuyl, *Hendrik* (ThB XXXIV; Vollmer
V) → **Voskuijl,** *Hendrik*

Voskuyl, *Huygh Pietersz,* figure
painter, portrait painter, * 1592
or 1593 Amsterdam or Leiden (?),
† before 13.10.1665 Amsterdam – NL
▭ Bernt III; ThB XXXIV.

Voskuyl, *Jeroen* (Mak van Waay; Vollmer
V) → **Voskuijl,** *Jan*

Vosmaer (Maler-Familie) (ThB XXXIV)
→ **Vosmaer,** *Abraham*

Vosmaer (Maler-Familie) (ThB XXXIV)
→ **Vosmaer,** *Arent*

Vosmaer (Maler-Familie) (ThB XXXIV)
→ **Vosmaer,** *Christian*

Vosmaer (Maler-Familie) (ThB XXXIV)
→ **Vosmaer,** *Daniel*

Vosmaer (Maler-Familie) (ThB XXXIV)
→ **Vosmaer,** *Jacob*

Vosmaer (Maler-Familie) (ThB XXXIV)
→ **Vosmaer,** *Nicolaes*

Vosmaer, *A.,* engraver (?), f. before 1766
– ZA ▭ Gordon-Brown.

Vosmaer, *Abraham,* painter, * before
3.6.1618, l. 1660 – NL ▭ ThB XXXIV.

Vosmaer, *Arent,* goldsmith, † before
13.9.1654 – NL ▭ ThB XXXIV.

Vosmaer, *Carel* (Voorduin, Gerard Bernard
Catharinus), marine painter, etcher,
lithographer, master draughtsman,
* 20.3.1826 Den Haag (Zuid-Holland),
† 12.6.1888 Territet (Vaud) – NL
▭ Scheen II; Waller.

Vosmaer, *Christian,* painter, * 1594,
l. 1614 – NL ▭ ThB XXXIV.

Vosmaer, *Claes* → **Vosmaer,** *Nicolaes*

Vosmaer, *Daniel,* landscape painter,
f. 1650, l. 1666 – NL ▭ Bernt III;
ThB XXXIV.

Vosmaer, *Jacob* (Vosmaer, Jacob
Woutersz), flower painter, animal painter,
* 1584 Leiden (?) or Delft (?), † 1641
Delft – NL ▭ Bernt III; Pavière I;
ThB XXXIV.

Vosmaer, *Jacob Woutersz* (Pavière I) →
Vosmaer, *Jacob*

Vosmaer, *Nicolaes,* painter, * 30.8.1664
– NL ▭ ThB XXXIV.

Vosman, *Gregorio* → **Fosman,** *Gregorio*

Vosmeer, *Wil* → **Vosmeer,** *Willibrordus
Cornelis Alexander*

Vosmeer, *Willibrordus Cornelis Alexander,*
painter, master draughtsman, potter,
* 27.11.1943 Utrecht (Utrecht) – NL
▭ Scheen II.

Vosmeková, *Jiřina,* painter, * 30.1.1914
Plzeň – CZ ▭ Toman II.

Vošmík, *Čeněk* (Wosmik, Vincenz),
sculptor, * 5.4.1860 Humpolec,
† 11.4.1944 Prag-Smíchov – CZ
▭ ThB XXXIV; ThB XXXVI;
Toman II.

Vošmik, *Josef,* painter, * 10.2.1893
Bohutín, l. 1920 – CZ ▭ Toman II.

Vosnagel, *Johannes,* painter, f. before 1678
– NL ▭ ThB XXXIV.

Vosolsobe, *Tomas,* painter, * 7.3.1937 Prag
– CZ, CH ▭ KVS.

Vosper, *C. Curnow* (Lister) → **Vosper,**
Sydney Curnow

Vosper, *S. Curnow* (ThB XXXIV) →
Vosper, *Sydney Curnow*

Vosper, *Sydney Carnow* (Houfe) →
Vosper, *Sydney Curnow*

Vosper, *Sydney Curnow* (Vosper, Sydney
Carnow; Vosper, C. Curnow; Vosper,
S. Curnow), watercolourist, etcher,
engraver, * 29.10.1866 Plymouth or
Stonehouse (Devon), † 10.7.1942 London
– GB ▭ Houfe; Lister; ThB XXXIV;
Vollmer V.

Voss (Glockengießer-Familie) (ThB
XXXIV) → **Voss,** *Georg Wilhelm Hans*

Voss (Glockengießer-Familie) (ThB
XXXIV) → **Voss,** *Hans (1631)*

Voss (Glockengießer-Familie) (ThB
XXXIV) → **Voss,** *Paul (1589)*

Voss (Glockengießer-Familie) (ThB
XXXIV) → **Voss,** *Paul (1603)*

Voss (Glockengießer-Familie) (ThB
XXXIV) → **Voss,** *Paul (1664)*

Voss, *Albert* → **Foss,** *Albert*

Voss, *Albert Wilhelm,* painter, * 11.4.1878
Wismar, † 13.9.1945 Schwerin – D
▭ Vollmer V.

Voss, *Andreas,* painter, f. 1701 – A
▭ ThB XXXIV.

Voss, *C.,* sculptor, f. 1848, l. 1849 – D
▭ Merlo.

Voss, *Carl* → **Voss,** *Karl (1868)*

Voss, *Carl* (Ries) → **Voss,** *Karl Leopold*

Voss, *Claudia,* sculptor, illustrator, architect,
illustrator, artisan, * 13.10.1954
Erlinsbach – CH ▭ KVS.

Voss, *Cornelius de* → **Voss,** *Cornelius*

Voss, *Cornelius* (Voss, Cornelius de),
stonemason, f. 1576, l. 1597 – D
▭ ThB XXXIV.

Voss, *D. R.,* painter, f. 1898, l. 1901
– USA ▭ Falk.

Voss, *Elsa Horne,* sculptor, f. 1925 –
USA ▭ Falk.

Voss, *Eugen,* portrait painter, * 31.10.1851
Königsberg – RUS, D ▭ ThB XXXIV.

Voss, *Fredrik Wilhelm,* engraver, master
draughtsman, painter, * 30.5.1805
Berlin, † 23.10.1849 Stockholm – S
▭ SvKL V.

Voss, *Friedrich Wilhelm* → **Voss,** *Fredrik
Wilhelm*

Voss, *Georg Wilhelm Hans,* bell founder,
f. 1681 – D ▭ ThB XXXIV.

Voss, *Gyda* (Voss, Gyda Katrine), painter,
* 27.9.1871 Kristiania, † 4.12.1961 Oslo
– N ▭ NKL IV; ThB XXXIV.

Voss, *Gyda Katrine* (NKL IV) → **Voss,**
Gyda

Voss, *Hans (1631),* bell founder, * 1631,
† 1677 – D ▭ ThB XXXIV.

Voss, *Hans (1783),* architect, * 27.6.1783
Eutin, † 4.10.1849 Freiburg im Breisgau
– D ▭ ThB XXXIV.

Voss, *Hans-D.,* painter, screen printer,
* 1926 Bielefeld – D ▭ KüNRW V.

Voss, *Hans Detlef Hermanus Werner,*
graphic designer, engraver, woodcutter,
silhouette artist, watercolourist, master
draughtsman, * 10.2.1907 Schleswig
– NL ▭ Scheen II.

Voss, *Harald Frederik* → **Foss,** *Harald*

Voss, *Heinrich* → **Voss,** *Hans (1783)*

Voss, *Herman,* naval constructor, f. 1601,
l. 1604 – D ▭ Focke.

Voss, *Hermann,* sculptor, f. 1643 – D
▭ ThB XXXIV.

Voss, *Ida Bella,* painter, f. 1895 – P
▭ Pamplona V.

Voß, *Ingrid,* woodcutter, linocut artist,
* 1926 – D ▭ Vollmer V.

Voss, *Jakob,* history painter, * 1814
Wassenberg, l. after 1842 – D, GB
▭ ThB XXXIV.

Voss, *Jan de* → **Voss,** *Johann de*

Voss, *Jan,* painter, * 9.10.1936 Hamburg
– D, F ▭ ContempArtists.

Voss, *Jochim (1705)* (Voss, Jochim (der
Ältere)), pewter caster, f. 1705, l. 1736
– D ▭ ThB XXXIV.

Voss, *Joh. Friedr. Boie* → **Voss,** *Hans
(1783)*

Voss, *Johan (1501),* stonemason, wood
carver (?), f. 1501, l. 1504 – D
▭ Focke.

Voss, *Johan (1600),* armourer, f. 1600,
l. 1608 – D ▭ Focke.

Voss, *Johan (?)* → Mester **Johan
steynhouwer** (1501)

Voss, *Johann de,* goldsmith, jeweller, maker of silverwork, * Köln, f. 1602, † after 1619 – D ⊡ Seling III.

Voss, *Johann (1501),* sculptor, f. 1501, l. 1504 – D ⊡ ThB XXXIV.

Voss, *Johann (1609),* painter, f. 1609, † before 1633 – D ⊡ ThB XXXIV.

Voss, *Johann Heinrich,* landscape painter, * 1854 Hamburg, l. before 1940 – D ⊡ ThB XXXIV.

Voß, *Johann Jürgen Nicolaus* (Rump) → **Voss,** *Johann Jürgen Nicolaus*

Voss, *Johann Jürgen Nicolaus,* portrait painter, * 31.7.1774 Genin, l. 1810 – D ⊡ Rump; ThB XXXIV.

Voss, *Karl (1825),* sculptor, * 5.11.1825 Dünnwald, † 22.8.1896 Bonn – I, D ⊡ ThB XXXIV.

Voss, *Karl (1868),* still-life painter, f. 1848, l. 1871 – A ⊡ Fuchs Maler 19.Jh. Erg.-Bd II; Fuchs Maler 19.Jh. IV; ThB XXXIV.

Voß, *Karl Leopold* (Jansa) → **Voss,** *Karl Leopold*

Voss, *Karl Leopold* (Voss, Carl), landscape painter, genre painter, master draughtsman, illustrator, sculptor, * 19.7.1856 Rom, † 21.11.1921 München – D, I ⊡ Jansa; Münchner Maler IV; Ries; ThB XXXIV.

Voss, *Karoline von,* animal painter, f. 1834, l. 1846 – D ⊡ ThB XXXIV.

Voss, *Kurt,* painter, graphic artist, * 2.1.1892 Wilhelmshaven, l. before 1961 – D ⊡ ThB XXXIV; Vollmer V.

Voss, *Lucas de,* goldsmith, f. 4.4.1603, l. 1614 – D ⊡ Zülch.

Voss, *Ludwig,* portrait painter, * 2.5.1881 Augsburg – D ⊡ ThB XXXIV.

Voss, *Martha,* portrait painter, landscape painter, graphic artist, * 28.5.1869 Malchin, † 1935 Rostock – D ⊡ ThB XXXIV; Vollmer V.

Voss, *Michael,* jewellery artist, goldsmith, silversmith, jewellery designer, enamel artist, metal designer, * 1942 Moritzfelde (Pommern) – D ⊡ KüNRW V.

Voss, *Ott,* painter, f. 1427, l. 1448 – D ⊡ ThB XXXIV.

Voss, *Paul (1589),* bell founder, f. 1589 – D ⊡ ThB XXXIV.

Voss, *Paul (1603),* bell founder, * 22.5.1603, l. 1627 – D ⊡ ThB XXXIV.

Voss, *Paul (1664),* bell founder, * 1664, l. 1723 – D ⊡ ThB XXXIV.

Voss, *Peter,* bell founder, f. 1719 – D ⊡ ThB XXXIV.

Voss, *Reinhold,* painter, graphic artist, * 1903 Bocholt – D ⊡ KüNRW V.

Voss, *Simón in de* (Vargas Ugarte) → **Vos,** *Simon de*

Voss, *Sivert,* painter, f. 1663 – D ⊡ ThB XXXIV.

Voss Schrader, *Åse* → **Voss Schrader Kristensen,** *Åse Vita*

Voss Schrader Kristensen, *Åse Vita,* glass grinder, * 22.5.1913 – DK ⊡ DKL II.

Voss Steinhouwer, *Johan (?)* → **Voss,** *Johan (1501)*

Vossbach, *Franz,* wood sculptor, carver, f. 1733, l. 1734 – D ⊡ ThB XXXIV.

Vosse, *Cornelis Johannes van de,* artisan, goldsmith, * 20.11.1922 Amsterdam (Noord-Holland) – NL ⊡ Scheen II.

Vossen, *Andr. v. d.* (Mak van Waay) → **Vossen,** *Andreas Theodorus van der*

Vossen, *André van de* → **Vossen,** *Andreas Theodorus van der*

Vossen, *André van der* (Waller) → **Vossen,** *Andreas Theodorus van der*

Vossen, *André van de* (ThB XXXIV) → **Vossen,** *Andreas Theodorus van der*

Vossen, *André van der* (Vollmer V) → **Vossen,** *Andreas Theodorus van der*

Vossen, *Andreas Theodorus van der* (Vossen, Andr. v. d.; Vossen, André van der; Vossen, André van de), woodcutter, watercolourist, master draughtsman, illustrator, typeface artist, * 26.2.1893 Haarlem (Noord-Holland), † 17.5.1963 Overveen (Noord-Holland) – NL ⊡ Mak van Waay; Scheen II; ThB XXXIV; Vollmer V; Waller.

Vossen, *Franciscus Petrus Gerardus,* designer, * 11.5.1936 Someren (Noord-Brabant) – NL ⊡ Scheen II.

Vossen, *Frans* → **Vossen,** *Franciscus Petrus Gerardus*

Vossenburg, *Pieter,* copper engraver, * about 1693 or 1694 Amsterdam, l. 1715 – NL ⊡ Waller.

Vossenick, *J. P.* → **Vossinik,** *J. P.*

Vossinik, *J. P.,* copper engraver, f. about 1760 – F ⊡ ThB XXXIV.

Vossmerbäumer, *Bernd,* assemblage artist, * 1950 Oldenburg – D ⊡ BildKueFfm.

Vossnack, *Emil,* landscape painter, marine painter, * 1837 Remscheid, † 1885 Halifax (Nova Scotia) – CDN ⊡ Harper.

Vossy, *Jean* → **Vaussy,** *Jean*

Vost, *Philip,* goldsmith, f. 1683 – B, NL ⊡ ThB XXXIV.

Vostell, *Wolf,* painter, sculptor, video artist, performance artist, * 14.10.1932 Leverkusen, † 3.4.1998 Berlin – D, E ⊡ Calvo Serraller; ContempArtists; DA XXXII; EAPD.

Voster, *Andreas* → **Vorster,** *Andreas*

Voster, *Claus,* medieval printer-painter, illuminator, * Augsburg, f. 1470, l. 1501 – D, CH ⊡ Brun IV.

Vosterman, *Johann* (Waterhouse 16./17.Jh.) → **Vorsterman,** *Johannes*

Vosterman, *Johannes* → **Vorsterman,** *Johannes*

Vostermans, *Antonius Leonardus* (Vorsterman, Antonius), landscape painter, * 29.1.1902 Tilburg (Noord-Brabant) – NL ⊡ Mak van Waay; Scheen II; Vollmer V.

Vostermans, *Johann* → **Vorsterman,** *Johannes*

Vostermans, *Toon* → **Vostermans,** *Antonius Leonardus*

Vostradovský, *Vitězslav,* graphic artist, painter, * 4.4.1892 Chotěboř, l. 1924 – CZ ⊡ Toman II.

Vostre, *Simon,* bookbinder, master draughtsman(?), engraver(?), † 4.6.1521 – F ⊡ ThB XXXIV.

Vostřebalová-Fischerová, *Vlasta,* painter, master draughtsman, * 22.2.1898 Boskovice, † 5.1.1963 Prag – CZ ⊡ Toman II.

Vostrovský, *Miloslav,* landscape painter, still-life painter, * 16.7.1906 Starkoč – CZ ⊡ Toman II.

Voswinkel, *Friedrich-Wilhelm,* painter, master draughtsman, graphic artist, * 1929 Berlin-Charlottenburg – D ⊡ BildKueFfm.

Vosyková-Kolomazníková, *Eva,* master draughtsman, * 23.6.1909 Nymburk – CZ ⊡ Toman II.

Votalarca, *Tommaso,* goldsmith, f. 1.2.1659 – I ⊡ Bulgari I.3/II.

Votava, *Aleš,* stage set designer, jewellery designer, * 1962 Bratislava – SK ⊡ ArchAKL.

Votava, *E.,* landscape painter, f. 1928 – CZ ⊡ Toman II.

Votavová, *Blanka,* graphic artist, illustrator, * 1935 – SK ⊡ ArchAKL.

Votey, *Charles A.,* wood engraver, f. 1847 – USA ⊡ Groce/Wallace.

Votis, *Ambrogio de,* painter, f. 1461 – I ⊡ ThB XXXIV.

Votlučka, *Jaroslav,* graphic artist, ceramist, sculptor, * 12.5.1913 Plzeň – CZ ⊡ Toman II.

Votlučka, *Karel,* painter, graphic artist, * 1.10.1896 Plzeň, l. 1930 – CZ ⊡ Toman II.

Votlučková, *Marie,* painter, * 4.8.1905 Žatec – CZ ⊡ Toman II.

Votlučková-Skupová, *Vilma* (Toman II) → **Skupová-Voltučková,** *Vilma*

Votoček, *František,* painter, * 29.1.1889 Jestřábí – CZ ⊡ Toman II.

Votoček, *Heinrich* (Votoček, Jindřich), sculptor, * 8.12.1828 Forst (Hohenelbe), † 28.2.1882 Prag – CZ ⊡ ThB XXXIV; Toman II.

Votoček, *Jindřich* (Toman II) → **Votoček,** *Heinrich*

Votruba, *Antonín,* glass artist, * 2.6.1952 Pelhřimov – CZ ⊡ WWCGA.

Votruba, *František,* painter, * 20.2.1895 Prag, l. 1917 – CZ ⊡ Toman II.

Votruba, *Jaroslav,* painter, graphic artist, * 10.4.1889 Uhříněves, † 1971 – SK ⊡ Toman II.

Votrubcová, *Božena,* painter, * 2.11.1893 Prag, l. 1944 – CZ ⊡ Toman II.

Votrubec, *Karel,* woodcutter, * 1857 Turnov – CZ ⊡ Toman II.

Votrubec, *Miloš,* landscape painter, * 1881 Turnov, † 20.4.1930 Turnov – CZ ⊡ Toman II.

Votrubová, *Jaroslava,* glass artist, designer, * 27.2.1951 Cheb – CZ ⊡ WWCGA.

Votteler, *Carl* → **Votteler,** *Christian*

Votteler, *Christian,* lithographer, illustrator, master draughtsman, f. before 1871, l. before 1914 – D ⊡ Ries.

Vottier, *Louis,* architect, f. 1780, l. 1789 – F ⊡ ThB XXXIV.

Vottupied, *Aymé,* painter, f. 1682, l. 1684 – F ⊡ Brune.

Votýpka, *Jiří,* painter, graphic artist, * 2.6.1912 Tábor – CZ ⊡ Toman II.

Votyrf → **Vrijthoff,** *Arnold Johan Theodoor*

Votzeler, *Matthias,* cabinetmaker, f. 1749 – D ⊡ ThB XXXIV.

Vou, *C. de,* miniature painter, f. 1796 – NL ⊡ ThB XXXIV.

Vou, *J. de* (Vouw, Johannes de (1690)), sculptor, etcher, cartographer, painter, architect, f. 1690, l. 1705 – NL ⊡ ThB XXXIV; Waller.

Vou, *Johannes de* → **Vou,** *J. de*

Voubichon, painter, f. 1633, l. 8.1634 – F ⊡ Audin/Vial II.

Voucar o Trono Pequeno, *Bernardino Gagliardini de,* painter, * 1760, l. 1825 – I, P ⊡ Pamplona V.

Vouch, *Ludmila,* painter, * 10.6.1930 Marciansk – I ⊡ Comanducci V.

Vouclair, *Hennequin* → **Vanclaire,** *Hennequin*

Voudable, *Thévenin,* painter, f. 1383 – F ⊡ ThB XXXIV.

Vouet, *Aubin,* painter, * 13.6.1595 Paris, † 1.5.1641 Paris – F ⊡ ThB XXXIV.

Vouet, *Ferdinand* → **Voet,** *Ferdinand*

Vouet, *Jacques* → **Voet,** *Ferdinand*

Vouet, *Jakob Ferdinand* → **Voet,** *Ferdinand*

Vouet, *Louis René,* painter, * before 6.1.1638 Paris, l. 1674 – F ⌑ ThB XXXIV.

Vouet, *Simon,* portrait painter, history painter, * 9.1.1590 Paris, † 30.6.1649 Paris – F, I, GB ⌑ DA XXXII; ELU IV; PittItalSeic; ThB XXXIV; Waterhouse 16./17.Jh..

Vouet, *Virginia* (Vezzo, Virginia de), miniature painter, * 1606 Velletri, † 18.10.1638 Paris – F, I ⌑ Schidlof Frankreich; ThB XXXIV.

Vouga, *Albert,* genre painter, landscape painter, * 1829 Cortaillod, † 8.5.1896 Boudry – CH, D, F ⌑ ThB XXXIV.

Vouga, *Emilie* (Pradès, Emilie), bird painter, * 1838 or 1840 Vevey, † 1909 Genf – CH, USA ⌑ Karel; Ries; ThB XXXIV.

Vouga, *Jean Pierre,* architect, * 24.6.1907 – CH ⌑ Vollmer V.

Vouga, *Maurice Pierre Antoine,* photographer, * 15.12.1949 Chêne-Bougeries (Genf) – CH ⌑ KVS.

Vouga, *Michel,* painter, graphic artist, tapestry craftsman, environmental artist, * 22.11.1931 Paris, † 12.4.1996 Lausanne – CH ⌑ KVS; LZSK.

Vouga, *Moïse,* jeweller, * 23.3.1733 Saconnex, † 15.9.1795 – CH ⌑ Brun III.

Vougny, *Gabriel,* goldsmith, f. 26.3.1714, † 16.10.1752 Paris – F ⌑ Nocq IV.

Vougt, *Carl Fredrik,* miniature painter, lithographer, * 1795 Stockholm, † 11.1836 or 1838 Stockholm – S ⌑ SvKL V; ThB XXXIV.

Vouillarmet, *Georgia,* painter, * 20.12.1930 Strasbourg – F ⌑ Bauer/Carpentier VI.

Vouillemont, *Sebastiano* (Schede Vesme III) → **Vouillemont,** *Sébastien*

Vouillemont, *Sébastien* (Vouillemont, Sebastiano), master draughtsman, copper engraver, * about 1610 Bar-sur-Aube – F, I ⌑ Schede Vesme III; ThB XXXIV.

Voulant, *Antoine* (Volant, Antoine), painter, form cutter, sculptor, maker of dominoes, f. 1549, l. 1581 – F ⌑ Audin/Vial II; ThB XXXIV.

Voulethe, *Christian* → **Voulethe,** *Christian Gustaf*

Voulethe, *Christian Gustaf,* painter, master draughtsman, graphic artist, * 26.6.1922 Stockholm – S ⌑ SvKL V.

Voulgeot → **DuBan,** *Jehan*

Voulkos, *Peter* (ContempArtists) → **Voulkos,** *Peter H.*

Voulkos, *Peter H.* (Voulkos, Peter), ceramist, * 29.1.1924 Bozeman (Montana) – USA ⌑ ContempArtists; Vollmer VI.

Voullaire (Goldschmiede-Familie) (ThB XXXIV) → **Voullaire,** *André*

Voullaire (Goldschmiede-Familie) (ThB XXXIV) → **Voullaire,** *Isaac*

Voullaire (Goldschmiede-Familie) (ThB XXXIV) → **Voullaire,** *Jean Alexandre*

Voullaire (Goldschmiede-Familie) (ThB XXXIV) → **Voullaire,** *Nicolas*

Voullaire (Goldschmiede-Familie) (ThB XXXIV) → **Voullaire,** *Pierre (1678)*

Voullaire (Goldschmiede-Familie) (ThB XXXIV) → **Voullaire,** *Pierre (1709)*

Voullaire, *André,* goldsmith, * 21.8.1684, † 20.12.1753 – CH ⌑ ThB XXXIV.

Voullaire, *Isaac,* goldsmith, * 30.5.1706, † 1.10.1769 – CH ⌑ ThB XXXIV.

Voullaire, *Jean Alexandre,* goldsmith, * 1.10.1721, † 6.4.1796 – CH ⌑ ThB XXXIV.

Voullaire, *Marc,* engraver, medalist, * 26.3.1749 Genf – CH ⌑ ThB XXXIV.

Voullaire, *Martha Amalia,* still-life painter, master draughtsman, * 26.3.1856 Zeist (Utrecht), † 20.2.1932 Zeist (Utrecht) – NL ⌑ Scheen II.

Voullaire, *Nicolas,* goldsmith, * 27.8.1725, l. 1757 – CH ⌑ ThB XXXIV.

Voullaire, *Pierre (1678),* goldsmith, * 18.5.1678, † 26.4.1739 – CH ⌑ ThB XXXIV.

Voullaire, *Pierre (1709),* goldsmith, * 13.9.1709, † 11.10.1777 – CH ⌑ ThB XXXIV.

Voulleaumé, *Jakob,* founder, f. 1649 – D, NL ⌑ ThB XXXIV.

Voullemier, *Anne Nicole,* miniature painter, lithographer, * 1796 Châtillon-sur-Seine (Côte d'Or), l. 1850 – F ⌑ Schidlof Frankreich; ThB XXXIV.

Voullemont, *Claude* → **Voillemot,** *Claude*

Voullet, *François,* glass artist, f. 1557 – F ⌑ Audin/Vial II.

Voulot, *Félix (1828),* painter, master draughtsman, * 7.4.1828 Belfort (Haut-Rhin), † 6.2.1899 Épinal (Vosges) – F ⌑ Bauer/Carpentier VI.

Voulot, *Félix (1865)* (Voulot, Félix), wood sculptor, carver, * 7.5.1865 Altkirch (Ober-Elsaß), † 1926 or 1954 – F ⌑ Bauer/Carpentier VI; Kjellberg Bronzes; ThB XXXIV.

Voultier, *Pierre,* locksmith, f. 1582, l. 1592 – F ⌑ Audin/Vial II.

Voumard, *Michel* (Wumard, Michel), stonemason, f. 1557, l. 1565 – CH ⌑ Brun III; ThB XXXIV.

Vourekas, *Emmanuel,* architect, * 1905 Neuphaleron – GR ⌑ Vollmer VI.

Vouriot, *Antoinette,* master draughtsman, * 1897 or 1898 Vizille, l. 31.5.1919 – USA ⌑ Karel.

Vouros-Allaz, *Claire,* painter, * 1943 Genf – CH, GR ⌑ KVS.

Vourvoulias, *Joyce Bush* → **DeGuatemala,** *Joyce*

Vousack, *Johann* → **Vowsak,** *Johann*

Vousden, *Samuel,* sculptor, f. 1827, l. 1838 – GB ⌑ Gunnis.

Vousonne, *Thierron,* sculptor, f. 1387 – F ⌑ ThB XXXIV.

Vout, *Alessandro* → **Voet,** *Alexander* (1637)

Voute, *Kathleen,* painter, designer, illustrator, * Montclair (New Jersey), f. 1928 – USA ⌑ EAAm III; Falk.

Vouters, *Walter(?)* → **Wouters,** *Dietrich*

Voutier, *Giovanni* (Schede Vesme IV) → **Voutier,** *Jean*

Voutier, *Jean* (Voutier, Giovanni), painter, f. 8.5.1531 – F ⌑ Schede Vesme IV; ThB XXXIV.

Voutilainen, *Ossi* → **Voutilainen,** *Ossi Johannes*

Voutilainen, *Ossi Johannes,* painter, * 14.7.1932 Kuopio – SF ⌑ Kuvataiteilijat.

Voutupied, *Edme* → **Vottupied,** *Aymé*

Vouty, *Roger,* mason, f. 12.5.1543 – F ⌑ Roudié.

Vouvray, *de* → **Meauzé,** *Jean*

Vouw, *Johannes de (1690)* (Waller) → **Vou,** *J. de*

Vouw, *Johannes de (1691),* architect, landscape painter, † before 1691 – NL ⌑ ThB XXXIV.

Vovaerts, *Dirk,* master draughtsman, f. 1617 – NL ⌑ ThB XXXIV.

Vovčenko, *Vasilij Moiseevič* (ChudSSSR II) → **Vovčenko,** *Vasyl' Musijovič*

Vovčenko, *Vasyl' Musijovič* (Vovčenko, Vasilij Moiseevič), painter, graphic artist, * 8.4.1900 Veseloye – UA, RUS ⌑ ChudSSSR II; SchU.

Vovčenko, *Vladimir Alekseevič,* painter, * 1.10.1920 Astrachan' – RUS ⌑ ChudSSSR II.

Vovert, *Jean,* goldsmith, ornamental draughtsman, copper engraver, f. about 1599, l. about 1602 – F ⌑ ThB XXXIV.

Voves, *Frant.* → **Myslbek,** *Karel*

Vovis, *Jean-Albert,* ebony artist, * 1735 Deutschland, l. 10.5.1767 – F ⌑ Kjellberg Mobilier.

Vovk, *Aleksandr Ivanovič* (ChudSSSR II) → **Vovk,** *Oleksandr Ivanovyč*

Vovk, *Fedir* (Vovk, Fedor), potter, f. 1783 – UA, RUS ⌑ ChudSSSR II.

Vovk, *Fedir Fedorovyč* (Vovk, Fedor Fedorovič), sculptor, * 12.6.1929 (Gut) Podgaevka (Rostov) – UA, RUS ⌑ ChudSSSR II.

Vovk, *Fedor* (ChudSSSR II) → **Vovk,** *Fedir*

Vovk, *Fedor Fedorovič* (ChudSSSR II) → **Vovk,** *Fedir Fedorovyč*

Vovk, *Grigorij Petrovič* → **Vovk,** *Hryhorij Petrovyč*

Vovk, *Hryhorij Petrovyč,* painter, graphic artist, * 13.7.1954 Vacy (Poltava) – UA ⌑ ArchAKL.

Vovk, *Melita,* painter, * 1928 Bled – YU, SK ⌑ Vollmer V.

Vovk, *Natalija Juchymivna* (Vovk, Natal'ja Efimovna), tapestry weaver, * 13.10.1896 Skopcy, † 16.10.1970 Kiev – UA, RUS ⌑ ChudSSSR II; SchU.

Vovk, *Natal'ja Efimovna* (ChudSSSR II) → **Vovk,** *Natalija Juchymivna*

Vovk, *Oleksandr Ivanovyč* (Vovk, Aleksandr Ivanovič), painter, * 22.11.1922 Kiev – UA ⌑ ChudSSSR II; SchU.

Vovk, *Vasilij Mitrofanovič* (ChudSSSR II) → **Vovk,** *Vasyl' Mytrofanovyč*

Vovk, *Vasyl' Mytrofanovyč* (Vovk, Vasilij Mitrofanovič), decorative painter, ornamental draughtsman, watercolourist, * 12.11.1910 Petrikovka, † 1943 or 1947 Petrikovka – UA, RUS ⌑ ChudSSSR II; SchU.

Vovk-Štih, *Melita,* painter, illustrator, * 14.6.1928 Bled – SLO ⌑ ELU IV.

Vovkuševskij, *Rostislav Ivanovič,* monumental artist, decorator, mosaicist, fresco painter, * 22.3.1917 Polock – RUS ⌑ ChudSSSR II.

Vovsak, *Iochann* (ChudSSSR II) → **Wowsak,** *Johann*

Vovsová, *Věra,* painter, * 11.8.1912 Běstvina – CZ ⌑ Toman II.

Vowe, *Paul Gerhart,* figure painter, portrait painter, history painter, flower painter, landscape painter, etcher, lithographer, * 16.5.1874 Elberfeld, l. before 1914 – D ⌑ Jansa; Pavière III.2; Ries; ThB XXXIV.

Vowe-Osten, *Paul Gerhart* → **Vowe,** *Paul Gerhart*

Vowles, *Thomas Hubert Hardinge,* architect, * 1872, † 1946 Beningbrough (North Yorkshire) – GB ⌑ DBA.

Vowsak, *Johann,* painter, f. 1489, † before 1501 – EW ⌑ ThB XXXIV.

Vox, *Gilles de,* building craftsman, f. 1387 – F, NL ⌑ ThB XXXIV.

Vox, *Hans Philipp,* stonemason, f. about 1718 – D ⌑ ThB XXXIV.

Vox, *Maximilien,* master draughtsman, woodcutter, illustrator, typeface artist, poster artist, * 16.12.1894 Condé-sur-Noireau, † 18.12.1974 Lurs (Alpes-de-Haute-Provence) – F ▭ Bénézit; Vollmer V.

Voxendal, *Cecilia* → **Voxendal,** *Valborg Harriet Cecilia*

Voxendal, *Valborg Harriet Cecilia,* painter, * 1905 Stockholm – S ▭ SvKL V.

Voxendal, *Valter,* painter, master draughtsman, * 1900, † 1960 Stockholm – S ▭ SvKL V.

Voyant, *Jean-Louis,* master draughtsman, f. 1818 – F ▭ Audin/Vial II.

Voyce, *Gamaliel,* clockmaker, f. 1687, l. 1710 – GB ▭ ThB XXXIV.

Voydell, *David* → **Voidel,** *David*

Voyer, engraver, f. 1828 – E ▭ Páez Rios III.

Voyer, *Jacques* → **Voyet,** *Jacques*

Voyer, *Jane,* master draughtsman, embroiderer, f. 1739, l. 1740 – USA ▭ Groce/Wallace; Karel.

Voyer, *Monique,* painter, * 25.7.1928 Magog – CDN ▭ Vollmer V.

Voyet, *Jacques,* painter, sculptor, * 25.7.1927 Loudun (Vienne) – F ▭ Bénézit.

Voyez, *Émile,* sculptor, * Paris, f. before 1873, † 1895 Paris – F ▭ Kjellberg Bronzes; Lami 19.Jh. IV; ThB XXXIV.

Voyez, *François,* copper engraver, * 1746 Abbeville, † 1805 Paris – F ▭ DA XXXII; ThB XXXIV.

Voyez, *Jean* (Voyez, John), cameo engraver, porcelain artist, ivory carver, wax sculptor, miniature painter, * about 1735, † about 1800 – GB ▭ Foskett; Gunnis; ThB XXXIV.

Voyez, *John* (Foskett; Gunnis) → **Voyez,** *Jean*

Voyez, *Nicolas Joseph,* copper engraver, * 1742 Abbeville, † 1806 Paris – F ▭ DA XXXII.

Voÿgh → **Facht,** *Jacob*

Voynant, *Hippolyte,* sculptor, * 8.2.1810 Dunkerque, l. 1861 – F ▭ Bauer/Carpentier VI; Marchal/Wintrebert; ThB XXXIV.

Voyou, painter, * Paris, f. 1901 – F ▭ Bénézit.

Voys, *Arie de* → **Vois,** *Ary de*

Voys, *Ary de* → **Vois,** *Ary de*

Voys, *Jacques* → **Vois,** *Jacques*

Voysard, *Etienne Claude,* copper engraver, etcher, * 1746 Paris, † about 1812 Paris – F ▭ ThB XXXIV.

Voysel, *Janino* (Schede Vesme IV) → **Loysel,** *Hans*

Voysey, *Annesley,* architect, * about 1794, † 5.8.1839 Jamaica – GB ▭ Colvin.

Voysey, *Charles Cowles* → **Cowles-Voysey,** *Charles*

Voysey, *Charles Francis* (Voysey, Charles Francis Annesley), architect, designer, * 28.5.1857 Hessle (Humberside), † 12.2.1941 London or Winchester (Hampshire) – GB ▭ Colvin; DA XXXII; DBA; Dixon/Muthesius; Gray; ThB XXXIV; Vollmer V.

Voysey, *Charles Francis Annesley* (Colvin; DA XXXII; DBA; Dixon/Muthesius; Gray; ThB XXXIV) → **Voysey,** *Charles Francis*

Voysey, *George,* architect, f. 1868 – GB ▭ DBA.

Voysier, *Pierre,* mason, f. 1537 – F ▭ Roudié.

Voysin, *François,* mason, f. 12.5.1529, l. 13.2.1545 – F ▭ Roudié.

Voysin, *Jean,* mason, f. 1.5.1547, l. 21.3.1549 – F ▭ Roudié.

Voysin, *Mathelin* → **Voisin,** *Mathelin*

Voysin, *Mathurin* → **Voisin,** *Mathelin*

Voyt, *Sigmund* → **Voit,** *Sigmund*

Voyth, *Hans,* painter, f. 1504, l. 1506 – D ▭ ThB XXXIV.

Voytt, *Hieronymus,* calligrapher, f. 1597 – D ▭ ThB XXXIV.

Voytur, *Wilhelm,* tapestry craftsman, f. 1551 – A ▭ ThB XXXIV.

Vozarević, *Lazar,* painter, master draughtsman, mosaicist, * 15.6.1925 Sremska Mitrovica, † 1968 – YU ▭ ELU IV; List; Vollmer V.

Vozech, *Anthony* (Falk) → **Vožech,** *Antonín*

Vožech, *Antonín* (Vozech, Anthony), sculptor, * 11.6.1892 or 11.6.1895 Třtice, l. 1947 – CZ, USA ▭ Falk; Toman II.

Voženílek, *Jiří,* architect, * 14.8.1909 Holešov – CZ ▭ Toman II; Vollmer V.

Vozmediano, *Diego de,* goldsmith, f. 1527, † before 1544 – E ▭ ThB XXXIV.

Voznesenskaja, *Aleksandra Vasil'evna,* painter, * 20.5.1869, † 3.2.1935 Leningrad – RUS ▭ ChudSSSR II.

Voznesenskij, *Boris Michajlovič,* graphic artist, painter, * 3.8.1915 Shugur – RUS ▭ ChudSSSR II.

Voznesenskij, *Sergej Leonidovič,* painter, * 10.10.1913 Warschau – PL, RUS ▭ ChudSSSR II.

Voznicyn, *Dmitrij Rodionovič,* painter, f. 1751 – RUS ▭ ChudSSSR II.

Voznjuk, *Petr Stepanovič* (ChudSSSR II) → **Voznjuk,** *Petro Stepanovyč*

Voznjuk, *Petro Stepanovyč* (Voznjuk, Petr Stepanovič), painter, * 27.4.1912 Korosten' – UA ▭ ChudSSSR II.

Vozy de Saint-Martin, architect, building craftsman, f. 1466 – F ▭ Audin/Vial II.

Vozžaev, *Gennadij Aleksandrovič,* stage set designer, painter, * 20.11.1933 Beloreck – RUS ▭ ChudSSSR II.

Vozzaotra, *Pietro,* sculptor, * Massa (?), f. 1731 – I ▭ ThB XXXIV.

Vozžinskij, *Michail Evgen'evič,* whalebone carver, * 1.8.1927 Moskau – RUS ▭ ChudSSSR II.

Vozzo, *Hilario,* sculptor, * 21.4.1912 Buenos Aires – RA ▭ EAAm III; Merlino.

Vrabec, *Franz* → **Wrabecz,** *Franz*

Vrabie, *Georgij Nikolaevič,* graphic artist, * 21.3.1939 Kalinešty (Moldavien) – MD ▭ ChudSSSR II.

Vračev, *Ivan Alekseevič,* painter, * 18.4.1862, l. 1915 – RUS ▭ ChudSSSR II.

Vrain, *Jacques,* tapestry craftsman, f. 1710 – F ▭ ThB XXXIV.

Vrain, *Simone,* painter, engraver, * 1921 Lamotte-Beuvron (Loir-et-Cher) – F ▭ Bénézit.

Vrána, *Antonín,* painter, * 24.12.1890 Velká Bukova – CZ ▭ Toman II.

Vrána, *karel,* architect, * 1.11.1910 Prag – CZ ▭ Toman II.

Vraná-Bažantová, *Milada,* sculptor, * 12.7.1917 – CZ ▭ Toman II.

Vranck, *Tobias* → **Franck,** *Tobias*

Vrancken, *Martin,* goldsmith, f. 1471, † 1478 – B, NL ▭ ThB XXXIV.

Vranckenzone, *Wautier,* copyist, f. 1465 – NL ▭ Bradley III.

Vrancko, *Arnold* → **Franken,** *Meister Arnold*

Vranckx, *Gabriel* → **Franck,** *Gabriel*

Vranckx, *Sebastiaen* → **Vrancx,** *Sébastian*

Vranckx, *Sebastian* → **Vrancx,** *Sébastian*

Vrancx, *Adriaen,* painter, f. 1582 – B, NL ▭ ThB XXXIV.

Vrancx, *Frans,* painter, f. 1564, † 3.4.1603 – B, NL ▭ ThB XXXIV.

Vrancx, *Jan-Baptist* (DPB II) → **Franck,** *Jan Baptist*

Vrancx, *Sebastiaen* (Bernt III; Bernt V; DA XXXII; ELU IV) → **Vrancx,** *Sébastian*

Vrancx, *Sébastian* (Vrancx, Sebastiaen), painter, master draughtsman, * before 22.1.1573 Antwerpen, † 19.5.1647 Antwerpen – B, NL ▭ Bernt III; Bernt V; DA XXXII; DPB II; ELU IV; ThB XXXIV.

Vrăneanţu, *Ion Gheorghe,* painter, * 28.2.1939 Timişoara – RO ▭ Barbosa.

Vrangel', *Elena Karlovna* (ChudSSSR II; Milner) → **Wrangell,** *Helene von* (Baronesse)

Vrani, *Matteo,* jeweller, * 1530 Venedig (?), l. 1597 – I ▭ Bulgari I.2.

Vrankenford, *Kunczel,* building craftsman, f. 1379 – D ▭ ThB XXXIV.

Vrankin, *Arnold* → **Franken,** *Meister Arnold*

Vranque, painter, f. 1413 – B, NL ▭ ThB XXXIV.

Vranx, *Adriaen* → **Vrancx,** *Adriaen*

Vranx, *François,* goldsmith, f. 1662, l. 1663 – F, NL ▭ ThB XXXIV.

Vraný, *Alois V.,* painter, * 27.11.1851 Čáslav, † 30.9.1907 Čáslav – CZ ▭ Toman II.

Vraštil, *Jaromír,* graphic artist, illustrator, * 16.5.1922 Horažďovice, † 16.9.1979 Prag – CZ ▭ ArchAKL.

Vraštil, *Vladimír,* painter, * 8.7.1896 Seč u Blovic – CZ ▭ Toman II.

Vratum, *Johannes van,* copper engraver, master draughtsman, * about 1617 or 1618, l. 1657 – NL ▭ Waller.

Vražda, *Jan,* carver, f. 1741 – CZ ▭ Toman II.

Vrba, *Alois,* painter, * 4.1.1911 Kroměříž – CZ ▭ Toman II.

Vrba, *Emanuel* (1870), porcelain painter, f. 1870, l. 1894 – CZ ▭ Neuwirth II.

Vrba, *Emanuel* (1891), porcelain painter, f. 1891 – CZ ▭ Neuwirth II.

Vrba, *Jan,* painter, † 1934 – CZ ▭ Toman II.

Vrbanić, *Vido,* architect, * 5.12.1910 Karlovac – HR ▭ ELU IV; ThB XXXIV.

Vrbano, *Julius,* stonemason, f. 1646, l. 1650 – SLO ▭ ThB XXXIV.

Vrbano, *Zulio* → **Vrbano,** *Julius*

Vrbata, *Miloš,* painter, graphic artist, * 1.6.1921 Prag – CZ ▭ Toman II.

Vrbecky, *Otto,* goldsmith, silversmith, jeweller, f. 1919 – A ▭ Neuwirth Lex. II.

Vrbová-Kotrbová, *Vilma,* painter, illustrator, * 14.10.1905 Kutná Hora – CZ ▭ ELU IV; Toman II; Vollmer V.

Vrbová-Štefková, *Miroslava,* artist, * 1943 – CZ ▭ Toman II.

Vrbský, *Václav,* painter, * 22.11.1895 Smolotely, l. 1944 – CZ ▭ Toman II.

Vrcanija → **Mestvica,** *Muhamed*

Vré, *Jean-Bapt.* (1635) (Vré, Jean-Bapt. (der Ältere)), sculptor, * about 1635 Dendermonde, † 1726 Antwerpen – B ▭ ThB XXXIV.

Vré, *Stien de*, painter, * 26.2.1905 Amsterdam – NL ▭ Jakovsky.

Vrebac, *Sulejman*, gunmaker, f. about 1885 – BiH ▭ Mazalić.

Vrechen, *Arnold*, master draughtsman, f. before 1750 – D ▭ Merlo; ThB XXXIV.

Vrechot, *Jean*, sculptor, f. 1300 – F ▭ ThB XXXIV.

Vrechot, *Thomas*, sculptor, f. 1300 – F ▭ Beaulieu/Beyer.

Vreckom, *August van* (Van Vreckom, Auguste), portrait painter, genre painter, * about 1820 – B ▭ DPB II; ThB XXXIV.

Vrede, *H.*, goldsmith, f. 1728 – D ▭ ThB XXXIV.

Vredeau, *François*, building craftsman, f. 1556, l. 1570 – B, NL ▭ ThB XXXIV.

Vredeland, *Willem* → **Vrelant**, *Willem*

Vredelant, *Willem* → **Vrelant**, *Willem*

Vredeman de Fries, *Salomon* (DPB II) → **Vries**, *Salomon Vredeman de*

Vredeman de Vries, *Hans* (Vredeman de Vries, Jan; Vries, Hans Vredemann de; Vries, Jan Vredeman de; Vries, Hans Vredeman de), architectural draughtsman, ornamental draughtsman, painter, decorator, fortification architect, architect, * 1527 Leeuwarden, † 1604 or after 1604 or 1606 (?) or 1623 (?) Antwerpen (?) – B, D, CZ, PL ▭ DA XXXII; DPB II; ELU IV; Rump; ThB XXXIV; Toman II; Zülch.

Vredeman de Vries, *Jan* (Zülch) → **Vredeman de Vries**, *Hans*

Vredeman de Vries, *Paul* (DPB II) → **Vries**, *Paul Vredeman de*

Vredemann → **Swart**, *Jan* (1500)

Vreden, *Joest van* → **Vredis**, *Judocus*

Vredenburg, *J. Jansen* (Vredenburg, Jan Albertus Jansen; Jansen Vredenburg, Johannes Albertus), portrait painter, lithographer, * before 23.10.1791 or about 1796 or 1797 Deventer, † 29.1.1879 Deventer – NL ▭ Scheen I; ThB XXXIV; Waller.

Vredenburg, *Jan Albertus Jansen* (Waller) → **Vredenburg**, *J. Jansen*

Vredenburgh, *Willem Gijsbert* → **Vreedenburgh**, *Willem Gijsbert*

Vredenryck, *Gysbrecht Fredericksz. van*, painter, f. 1689, l. 1690 – B, NL ▭ ThB XXXIV.

Vrederick, wood sculptor, f. 1543, l. 1546 – NL ▭ ThB XXXIV.

Vredevoort, *Martinus Theodorus*, watercolourist, master draughtsman, * 26.5.1904 Den Haag (Zuid-Holland) – NL ▭ Scheen II.

Vredevoort, *Tim* → **Vredevoort**, *Martinus Theodorus*

Vredis, *Judocus*, clay sculptor, * 1470 or 1480 or 1473 or 1474 Vreden, † 16.12.1540 Wedderen (Westfalen) or Marienburg – D ▭ DA XXXII; ThB XXXIV.

Vree, *Guillaume de*, cabinetmaker, f. 1682 – B, NL ▭ ThB XXXIV.

Vree, *Hein* → **Vree**, *Hendrik*

Vree, *Hendrik*, sculptor, medalist, watercolourist, master draughtsman, * 6.2.1926 Amsterdam (Noord-Holland) – NL ▭ Scheen II.

Vrée, *Jean-Bapt.* (der Ältere) → **Vré**, *Jean-Bapt.* (1635)

Vree, *Nicolaes de* (Vree, Nikolas de), landscape painter, flower painter, animal painter, * 3.12.1645 or 1650 Amsterdam, † 16.4.1702 Alkmaar – NL ▭ Bernt III; Pavière I; ThB XXXIV.

Vree, *Nikolas de* (Pavière I) → **Vree**, *Nicolaes de*

Vree, *Paul de* (De Vree, Paul), painter, graphic artist, * 13.11.1909 Antwerpen, † 1982 Antwerpen – B ▭ ContempArtists; DPB I.

Vreeburgh, *Jan*, copper engraver, * about 1636 or 1637, l. 1680 – NL ▭ Waller.

Vreede, *Catharina Elisabeth*, watercolourist, master draughtsman, * 4.1.1916 West Terschelling (Terschelling) – NL ▭ Scheen II.

Vreede, *Cornelia* (Vollmer V) → **Vreede**, *Cornelia Wilhelmina*

Vreede, *Cornelia Wilhelmina* (Vreede, Cornelia), watercolourist, woodcutter, * 1.2.1878 Benkoelen (Sumatra) (?), † 25.1.1945 (Kriegsgefangenenlager) Semarang-Ambarawa (Java) – NL ▭ Scheen II; Vollmer V; Waller.

Vreede, *Cornelis*, painter, f. before 1726 – NL ▭ ThB XXXIV.

Vreede, *Johannes de*, copper engraver, etcher, master draughtsman (?), * 25.9.1832 Haarlem (Noord-Holland), l. after 1851 – NL ▭ Scheen II; Waller.

Vreede, *To* → **Vreede**, *Catharina Elisabeth*

Vreede, *Willem*, architectural draughtsman, bookplate artist, * 28.6.1888 Kraksaan (Java) – NL ▭ ThB XXXIV.

Vreedenburgh, *A. J.* (Mak van Waay; Vollmer VI) → **Vreedenburgh**, *Arie Jan*

Vreedenburgh, *Arie Jan* (Vreedenburgh, A. J.), painter, * 20.11.1882 Woerden (Zuid-Holland), l. 1908 – NL ▭ Mak van Waay; Scheen II; Vollmer VI.

Vreedenburgh, *C.* (1880) → **Vreedenburgh**, *Cornelis*

Vreedenburgh, *C. V.* → **Vreedenburgh**, *Gerrit* (1873)

Vreedenburgh, *Cornelis* (Vreedenburgh, C. (1880)), watercolourist, master draughtsman, etcher, * 25.8.1880 Woerden (Zuid-Holland), † about 27.6.1946 Laren (Noord-Holland) – NL ▭ Mak van Waay; Scheen II; Vollmer V; Waller.

Vreedenburgh, *G.* (1849) (ThB XXXIV) → **Vreedenburgh**, *Gerrit* (1849)

Vreedenburgh, *G.* (1873) (Mak van Waay) → **Vreedenburgh**, *Gerrit* (1873)

Vreedenburgh, *Gerrit (1849)* (Vreedenburgh, G. (1849)), decorative painter, * 26.3.1849 Bodegraven (Zuid-Holland), † about 27.1.1922 Woerden (Zuid-Holland) – NL ▭ Scheen II; ThB XXXIV.

Vreedenburgh, *Gerrit (1873)* (Vreedenburgh, G. (1873); Vreedenburgh, C. V.), landscape painter, * 28.10.1873 Woerden (Zuid-Holland), † 2.12.1965 Woerden (Zuid-Holland) – NL ▭ Mak van Waay; Scheen II.

Vreedenburgh, *Gijsbert* (Mak van Waay) → **Vreedenburgh**, *Gijsbertus*

Vreedenburgh, *Gijsbertus* (Vreedenburgh, Gijsbert), watercolourist, master draughtsman, decorative painter, * 6.3.1876 Woerden (Zuid-Holland), † 27.5.1960 Den Haag (Zuid-Holland) – NL ▭ Mak van Waay; Scheen II.

Vreedenburgh, *Herman* (Mak van Waay; Waller) → **Vreedenburgh**, *Hermanus*

Vreedenburgh, *Hermanus* (Vreedenburgh, Herman), painter, master draughtsman, etcher, * 20.4.1887 Woerden (Zuid-Holland), † 26.3.1956 Bergen (Noord-Holland) – NL ▭ Mak van Waay; Scheen II; Waller.

Vreedenburgh, *Willem Gijsbert*, landscape painter, * before 29.11.1801 Linschoten (Utrecht) (?), † 24.6.1844 Rhenen (Utrecht) – NL ▭ Scheen II.

Vreedenburgh-Schotel, *M.* (Mak van Waay; ThB XXXIV; Vollmer V) → **Schotel**, *Jacoba Maria Petronella*

Vreedendyck, *Gysbrecht Fredericksz. van* → **Vredenryck**, *Gysbrecht Fredericksz. van*

Vreederyck, *Gysbrecht Fredericksz. van* → **Vredenryck**, *Gysbrecht Fredericksz. van*

Vreeke, *Jack* → **Vreeke**, *Jacobus Andreas Boudewijn Johannes*

Vreeke, *Jacobus Andreas Boudewijn Johannes*, jeweller, painter, etcher, cartoonist, * 25.8.1942 Gouda (Zuid-Holland) – NL ▭ Scheen II.

Vreeland, *Elizabeth L. Wilder*, painter, * 24.1.1896 Poona, l. 1925 – USA, IND ▭ Falk.

Vreeland, *Francis William*, painter, decorator, * 10.3.1879 Seward (Nebraska), † 4.9.1954 Hollywood (California) (?) or Los Angeles (California) – USA ▭ Falk; Hughes.

Vreeland, *Frederick K.* (Mistress) → **Vreeland**, *Elizabeth L. Wilder*

Vreeland, *Willem* → **Vrelant**, *Willem*

Vrelant, *Willem* → **Vrelant**, *Willem*

Vreeling, *H. J.* (Mak van Waay) → **Vreeling**, *Hendrik Jan*

Vreeling, *Hendrik Jan* (Vreeling, H. J.), sculptor, * 18.3.1910 Amsterdam (Noord-Holland), † 4.7.1965 Arnhem (Gelderland) – NL ▭ Mak van Waay; Scheen II.

Vreem, *Anthony*, painter, * 1660 Dordrecht, † 1681 Dordrecht – NL ▭ ThB XXXIV.

Vreese, *Constant de* (ThB XXXIV) → **Devreese**, *Constant*

Vreese, *Godefroid de* (ThB IX; ThB XXXIV) → **Devreese**, *Godefroid*

Vreese, *Gorris*, architect, f. 1595, l. 1597 – D ▭ ThB XXXIV.

Vreese, *Joris* (?) → **Vreese**, *Gorris*

Vreesse, *Gorris* → **Vreese**, *Gorris*

Vreessen, *Gorris* → **Vreese**, *Gorris*

Vreessen, *Joris* (?) → **Vreese**, *Gorris*

Vreeze, *Christiaan Lolles de*, painter, * 27.10.1804 Hindeloopen (Friesland), † 16.11.1885 Hindeloopen (Friesland) – NL ▭ Scheen II.

Vreim, *Halvor*, architect, * 12.8.1894 Bø (Telemark), † 6.2.1966 Oslo – N ▭ NKL IV.

Vrel, *Jacobus*, painter of interiors, genre painter, f. about 1654, l. 1670 – NL ▭ Bernt III; DA XXXII; ThB XXXIV.

Vrelant → **Raet**, *Adriaen de*

Vrelant, *Guillaume* (Bradley III; D'Ancona/Aeschlimann) → **Vrelant**, *Willem*

Vrelant, *Willem* (Vrelant, Guillaume), miniature painter, * Utrecht, f. 1449, † 1481 or 1482 Brügge – B ▭ Bradley III; DA XXXII; D'Ancona/Aeschlimann; DPB II; ELU IV; ThB XXXIV.

Vrelant, *William* → **Vrelant**, *Willem*

Vreme, *Leon*, painter, * 22.7.1930 Noul Caragaci – RO ▭ Barbosa.

Vremir, *Mircea,* fresco painter, mosaicist, graphic artist, * 19.3.1932 Romîni-Buhuşi or Lipoveni-Români – RO ⌨ Barbosa; Vollmer V.

Vrendenburg, *Cor* → **Vrendenburg, Cornelis Johan**

Vrendenburg, *Cornelis Johan,* painter, master draughtsman, modeller, architect, * 7.12.1911 Heerlen (Limburg) – NL ⌨ Scheen II.

Vrentz, *Niclas La* → **Lafrensen,** *Niclas* (1698)

Vrese, *Anton Christian* → **Frese,** *Anton Christian*

Vrese, *Daniel* → **Frese,** *Daniel*

Vrese, *Heinrich* → **Frese,** *Heinrich*

Vrese, *Johannes (1353),* stonemason, f. 1353, l. 1356 – D ⌨ Focke.

Vrese, *Johannes (1489),* bell founder, f. about 1489, l. about 1522 – D ⌨ ThB XXXIV.

Vrese, *Theophilus Wilhelm* → **Freese,** *Theophilus Wilhelm*

Vretblad, *Maud,* architect, * 10.8.1942 Frösön – S ⌨ DA XXXII.

Vreugde, *Johannes Ludovicus,* sculptor, * 3.1.1868 's-Hertogenbosch (Noord-Brabant), † 3.11.1936 Den Haag (Zuid-Holland) – NL ⌨ Scheen II; Vollmer V.

Vreugde, *Louis* → **Vreugde,** *Johannes Ludovicus*

Vreugde, *M.* (ThB XXXIV) → **Vreugde,** *Marinus Antonius Nicolaas*

Vreugde, *Marinus Antonius Nicolaas* (Vreugde, Martinus; Vreugde, M.), painter, etcher, woodcutter, linocut artist, sculptor, master draughtsman, * 4.7.1880 's-Hertogenbosch (Noord-Brabant), † 14.6.1957 Amsterdam (Noord-Holland) – NL ⌨ Mak van Waay; Scheen II; ThB XXXIV; Vollmer V; Waller.

Vreugde, *Martinus* (Mak van Waay; Vollmer V) → **Vreugde,** *Marinus Antonius Nicolaas*

Vreugdenhil, *Johannes,* master draughtsman, painter, lithographer, * 18.7.1904 Den Haag (Zuid-Holland), † 28.4.1969 Den Haag (Zuid-Holland) – NL ⌨ Scheen II; Vollmer V.

Vreugdenhil, *Joop* → **Vreugdenhil,** *Johannes*

Vreugdenhil, *Wilhelmus Bernardus,* sculptor, * 19.3.1903 Den Haag (Zuid-Holland) – NL ⌨ Scheen II.

Vreugenhill, *Bill* → **Vreugenhill,** *Leendert Cornelis Hendrikus*

Vreugenhill, *Leendert Cornelis Hendrikus,* painter, * 6.1.1891 Rotterdam (Zuid-Holland), l. 1956 – NL ⌨ Scheen II.

Vreuls, *Joseph,* landscape painter, watercolourist, * 1864 Lüttich, † 1912 Lüttich – B ⌨ DPB II.

Vreumingen, *Dirk Johannes van* (Brewington; Waller) → **Vreumingen,** *Dirk Johannes*

Vreumingen, *Dirk Johannes* (Vreumingen, Dirk Johannes van; Vreumingen, Dirk Johannes van (Dz.); Vreumingen Dz., Dirk Johannes van), watercolourist, lithographer, * 26.11.1818 Gouda (Zuid-Holland), † 10.10.1897 Gouda (Zuid-Holland) – NL ⌨ Brewington; Scheen II; ThB XXXIV; Waller.

Vreumingen Dz., *Dirk Johannes van* (Scheen II) → **Vreumingen,** *Dirk Johannes*

Vreyland, *Guillaume* → **Vrelant,** *Willem*

Vreyland, *Willem* → **Vrelant,** *Willem*

Vreylant, *Willem* → **Vrelant,** *Willem*

Vribusch, *Cord,* bell founder, cannon founder, f. 1431, l. 1475 – D ⌨ ThB XXXIV.

Vribusch, *Kurt* → **Vribusch,** *Cord*

Vrick, *Peter* → **Verbeeck,** *Peter*

Vrick, *Petter* → **Verbeeck,** *Peter*

Vridric, *Guérard,* miniature painter, illuminator, * Löwen, f. 1468 – B, NL ⌨ Bradley III; ThB XXXIV.

Vrie, *Adriaan Gerritsz. de* → **Vrije,** *Adriaan Gerritsz. de*

Vrielynck, *Arthur,* landscape painter, * 1877 Brügge, † 1918 Brügge – B ⌨ DPB II.

Vriendschap → **Schuer,** *Theodor Cornelisz. van der*

Vriendt, *Albert Frans Lieven de* (De Vriendt, Albert; Vriendt, Albrecht Frans Lieven de), painter, etcher, * 6.12.1843 Gent, † 14.10.1900 Antwerpen – B ⌨ DPB I; ThB XXXIV.

Vriendt, *Albrecht Frans Lieven de* (ThB XXXIV) → **Vriendt,** *Albert Frans Lieven de*

Vriendt, *Clémentine de* (De Vriendt, Clémentine), fruit painter, flower painter, * 1840 Gent, l. 1869 – B ⌨ DPB I.

Vriendt, *Franz,* portrait painter, history painter, f. 18.6.1652, l. 1684 – D ⌨ Merlo; ThB XXXIV.

Vriendt, *Jan Bernard de* (De Vriendt, Jean Bernard), landscape painter, genre painter, flower painter, decorative painter, * 21.9.1809 Gent, † 28.3.1868 Gent – B ⌨ DPB I; Pavière III.1; ThB XXXIV.

Vriendt, *Jan Florisz. de* (DA XI) → **Floris de Vriendt**

Vriendt, *Juliaan de* (De Vriendt, Julien), etcher, illustrator, history painter, * 20.8.1842 Gent, † 1935 Mortsel or Antwerpen – B ⌨ DPB I; Schurr VI; ThB XXXIV; Vollmer V.

Vriendt, *Samuel* (De Vriendt, Samuel), figure painter, * 1884 Brüssel, † 1974 Sint-Antonius-Brecht – B ⌨ DPB I.

Vriendt, *Stefan de* (Karel) → **DeVriendt,** *Stefan von Ruufflairt*

Vriengt, *Franz* → **Vriendt,** *Franz*

Vriens, *Anton,* sculptor, * 9.8.1902 Forest (Brüssel) – B ⌨ Vollmer V.

Vries, *A. de,* copper engraver, copper engraver (?), f. before 1765 – D, NL ⌨ ThB XXXIV.

Vries, *A. J. De,* stamp carver, medalist, * Amsterdam (?), f. about 1865, l. about 1886 – NL ⌨ ThB XXXIV.

Vries, *Abraham de,* portrait painter, * about 1590 Rotterdam, † 1650 or 1662 or before 1662 Den Haag (?) or Den Haag – NL, F, B ⌨ Bernt III; ThB XXXIV.

Vries, *Adriaen de* → **Vries,** *Abraham de*

Vries, *Adriaen de (1545)* (Vries, Adriaen de; Fries, Adriano), wax sculptor, enchaser, painter (?), * about 1545 or about 1560 Den Haag, † before 15.12.1626 Prag – I, CZ, D, NL ⌨ DA XXXII; ELU IV; Schede Vesme II; ThB XXXIV; Toman II.

Vries, *Adrian de* → **Vries,** *Abraham de*

Vries, *Albert Jacobsz de* (Waller) → **Vries,** *Albert Jacobsz. de*

Vries, *Albert Jacobsz. de,* copper engraver, † before 10.7.1737 – NL ⌨ Waller.

Vries, *Alexander de,* master draughtsman, engraver, landscape painter, * 13.3.1832 Den Haag (Zuid-Holland), † 19.4.1908 Den Haag (Zuid-Holland) – NL ⌨ Scheen II.

Vries, *Anthony de,* master draughtsman, painter, * 13.2.1842 Amsterdam (Noord-Holland), † 29.12.1872 Haarlem (Noord-Holland) – NL ⌨ Scheen II; Waller.

Vries, *Antje de,* watercolourist, master draughtsman, * 10.10.1904 Delfzijl (Groningen) – NL ⌨ Scheen II.

Vries, *Auke de,* painter, etcher, * 27.10.1937 Bergum (Friesland) – NL ⌨ Scheen II.

Vries, *Bartha Femke de* (Scheen II) → **Mirandolle,** *Bartha Femke*

Vries, *Bernard Alexander de,* painter, master draughtsman, * 2.5.1868 Amsterdam (Noord-Holland), † 25.3.1906 Amsterdam (Noord-Holland) – NL ⌨ Scheen II.

Vries, *Catherine Julia,* painter, * 1813 Almelo (Overijssel) – NL ⌨ ThB XXXIV.

Vries, *Cornelis de,* illustrator, master draughtsman, designer, * 22.7.1922 Zaandam (Noord-Holland) – NL ⌨ Scheen II.

Vries, *Cornelis Albertus,* watercolourist, master draughtsman, * 6.10.1940 Alkmaar (Noord-Holland) – NL ⌨ Scheen II.

Vries, *Corsti de* → **Vries,** *Corstiaan de*

Vries, *Corstiaan de,* watercolourist, master draughtsman, artisan, * 2.4.1936 Rotterdam (Zuid-Holland) – NL ⌨ Scheen II.

Vries, *D. de* (Mak van Waay; ThB XXXIV) → **Vries,** *Daniël de*

Vries, *Daan de* (SvKL V; Vollmer V) → **Vries,** *Daniël de*

Vries, *Daniël de* (Vries, D. de; Vries, Daan de), woodcutter, etcher, lithographer, wood engraver, pastellist, * 21.7.1895 Utrecht (Utrecht), † 7.12.1959 Leerdam (Zuid-Holland) – NL ⌨ Mak van Waay; Scheen II; SvKL V; ThB XXXIV; Vollmer V; Waller.

Vries, *Dirck de,* still-life painter, f. 6.10.1590, l. 21.5.1592 – I, NL ⌨ ThB XXXIV.

Vries, *Ede de,* wood sculptor, f. before 1780 – NL, D ⌨ ThB XXXIV.

Vries, *Eeltje de,* watercolourist, master draughtsman, artisan, * 22.11.1906 Amsterdam (Noord-Holland) – NL ⌨ Scheen II.

Vries, *Emanuel de,* marine painter, * 2.10.1816 Dordrecht (Zuid-Holland), † 30.3.1875 Dordrecht (Zuid-Holland) – NL ⌨ Brewington; Scheen II; ThB XXXIV.

Vries, *Emile de,* watercolourist, master draughtsman, * 25.6.1923 Sneek (Friesland) – NL ⌨ Scheen II.

Vries, *Emilie Joan Suzan de,* master draughtsman, * 1.12.1933 Paramaribo (Suriname) – NL ⌨ Scheen II.

Vries, *Erwin de* → **Vries,** *Erwin Jules de*

Vries, *Erwin Jules de,* painter, sculptor, * 21.12.1929 Paramaribo (Suriname) – NL ⌨ Scheen II.

Vries, *Geert de,* painter, * 30.6.1838 Enkhuizen (Noord-Holland), † 5.1927 Enkhuizen (Noord-Holland) – NL ⌨ Scheen II (Nachtr.).

Vries, *Gerrit* → **Vries,** *Gerrit Pieter*

Vries, *Gerrit Pieter,* watercolourist, master draughtsman, * 30.11.1894 Amsterdam (Noord-Holland), l. before 1970 – NL ⌨ Scheen II.

Vries, *Guilliam de* (De Vries, Guilliam), still-life painter, * before 1630 Antwerpen (?), † 1678 Antwerpen – B ⌨ DPB I.

Vries, *Han de* → **Vries,** *Johan Friedrich de*

Vries, *Hans de,* collagist, * 14.3.1947 – NL ☐ Scheen II.

Vries, *Hans Vredeman de* (ThB XXXIV) → **Vredeman de Vries,** *Hans*

Vries, *Hans Vredemann de* (Rump) → **Vredeman de Vries,** *Hans*

Vries, *Harmen de,* assemblage artist, * 1.12.1930 Amsterdam (Noord-Holland) – NL ☐ Scheen II.

Vries, *Hendrik de (1891),* watercolourist, master draughtsman, fresco painter, * 7.2.1891, l. before 1970 – NL ☐ Mak van Waay; Scheen II; Vollmer V.

Vries, *Hendrik de (1896),* painter, master draughtsman, * 7.8.1896 or 17.8.1896 Groningen (Groningen), l. before 1970 – NL ☐ Mak van Waay; Scheen II; Vollmer V.

Vries, *Hendrik de (1931),* master draughtsman, painter, * 15.3.1931 Rijswijk (Zuid-Holland) – NL ☐ Scheen II.

Vries, *Hendrik Wladimir Albrecht Ernst de,* sculptor, * 3.11.1917 Groningen (Groningen) – NL ☐ Scheen II.

Vries, *Henk de* → **Vries,** *Hendrik de (1891)*

Vries, *Henk de* → **Vries,** *Hendrik de (1896)*

Vries, *Henk de,* graphic designer, * 2.7.1939 Amsterdam (Noord-Holland) – NL ☐ Scheen II (Nachtr.).

Vries, *Henrietta de* (Vollmer VI) → **Vries,** *Susanna Cornelia Henriëtte de*

Vries, *Henriëtte Estella de,* still-life painter, master draughtsman, illustrator, * 29.8.1886 Amsterdam (Noord-Holland), † 14.10.1942 (Konzentrationslager) Auschwitz – NL ☐ Scheen II.

Vries, *Her de* → **Vries,** *Harmen de*

Vries, *Herman de* (Scheen II) → **DeVries,** *Herman*

Vries, *Hermine Cornelie de,* master draughtsman, * 16.7.1889 Lochem (Gelderland), l. 1927 – NL ☐ Scheen II.

Vries, *Hubert-Henri de* (De Vries, Hubert-Henri), landscape painter, marine painter, * 1899 Antwerpen, † 1979 Antwerpen – B ☐ DPB I.

Vries, *Irene de* → **Hamar,** *Irene*

Vries, *J. C.* (Brewington) → **Vries,** *Joseph Cohen de*

Vries, *J. C. de* (ThB XXXIV; Waller) → **Vries,** *Joseph Cohen de*

Vries, *Jaap de* → **Vries,** *Jacob Ferdinand de*

Vries, *Jacob de,* painter, f. 1675, l. 1683 – NL ☐ ThB XXXIV.

Vries, *Jacob Ferdinand de,* sculptor, enamel artist, * 8.7.1928 Nijmegen (Gelderland) – NL ☐ Scheen II.

Vries, *Jacob Feyck de* → **Vries,** *Jacob Feyt de*

Vries, *Jacob Feyt de,* landscape painter, marine painter, f. 1601 – NL ☐ ThB XXXIV.

Vries, *Jakob Sijbout de,* watercolourist, master draughtsman, * 21.4.1907 Sneek (Friesland) – NL ☐ Scheen II.

Vries, *Jan de (1762)* (Vries, Jan de), copper engraver, † before 7.10.1762 – NL ☐ Waller.

Vries, *Jan de (1919),* master draughtsman, sculptor, fresco painter, * 11.11.1919 Bolsward (Friesland) – NL ☐ Scheen II.

Vries, *Jan Anthonisz. de,* goldsmith, f. 1714 – B, NL ☐ ThB XXXIV.

Vries, *Jan Bapt.,* architect, etcher, f. 1617 – B, NL ☐ ThB XXXIV.

Vries, *Jan Eduard de,* stage set designer, landscape painter, decorative painter, * 16.3.1808 Amsterdam (Noord-Holland), † about 25.9.1875 Amsterdam (Noord-Holland) – NL ☐ Scheen II; ThB XXXIV.

Vries, *Jan Murk de* → **Vries,** *Jan de* (1919)

Vries, *Jan Philippus Augustues de,* watercolourist, master draughtsman, illustrator, * 22.12.1904 Dordrecht (Zuid-Holland) – NL ☐ Scheen II.

Vries, *Jan Regnier de* → **Vries,** *Roelof Jansz. van*

Vries, *Jan Reynier de* → **Vries,** *Roelof Jansz. van*

Vries, *Jan Vredeman de* (ELU IV; Toman II) → **Vredeman de Vries,** *Hans*

Vries, *Jannes de,* watercolourist, master draughtsman, etcher, * about 1.5.1901 Meppel (Drenthe), l. before 1970 – NL ☐ Scheen II.

Vries, *Janny de* → **Vries,** *Jantje Jakoba de*

Vries, *Jantje Jakoba de,* sculptor, mosaicist, * 20.10.1918 Sneek (Friesland) – NL ☐ Scheen II.

Vries, *Jetty de* → **Vries,** *Henriëtte Estella de*

Vries, *Joannes de,* copper engraver, * Bleyen, f. 1708, † before 24.3.1744 – NL ☐ Waller.

Vries, *Jochem de* (Brewington) → **Vries,** *Joghem de*

Vries, *Jochum de,* marine painter, * Sneek, f. 10.11.1628 – NL ☐ ThB XXXIV.

Vries, *Joghem de* (Vries, Jochem de), marine painter, f. 1750, l. 1789 – NL ☐ Brewington; Scheen II.

Vries, *Johan de* (Vollmer V) → **Vries,** *Johan Marinus de*

Vries, *Johan Friedrich de,* graphic designer, * 25.5.1924 Amsterdam (Noord-Holland) – NL ☐ Scheen II.

Vries, *Johan Marinus de* (Vries, Johan de), woodcutter, linocut artist, lithographer, etcher, pastellist, master draughtsman, * 29.5.1892 Gouderak (Zuid-Holland), l. before 1970 – NL ☐ Mak van Waay; Scheen II; Vollmer V; Waller.

Vries, *Johanna Helena de,* sculptor, * 9.11.1916 Amsterdam (Noord-Holland) – NL ☐ Scheen II.

Vries, *Johannes Harmanus de,* glassmaker, painter, * 30.7.1837 Groningen (Groningen), † 7.6.1916 Groningen (Groningen) – NL ☐ Scheen II.

Vries, *Joseph Cohen de* (Vries, J. C.; Vries, J. C. de), portrait painter, marine painter, genre painter, lithographer, * 9.6.1804 Amsterdam (Noord-Holland), l. 1853 – USA ☐ Brewington; Scheen II; ThB XXXIV; Waller.

Vries, *Kees de* → **Vries,** *Cornelis Albertus de*

Vries, *Leo de* → **Vries,** *Leonard Andries de*

Vries, *Leonard Andries de,* sculptor, * 9.11.1932 Amsterdam (Noord-Holland) – NL ☐ Scheen II.

Vries, *Leonardus Abraham de,* engraver, master draughtsman, * 18.8.1881 Den Haag (Zuid-Holland), † about 1950 Den Haag (Zuid-Holland) (?) – NL ☐ Scheen II.

Vries, *Lesley de* → **Lesley**

Vries, *Luitzen de,* carpenter, restorer, wood carver, * about 14.11.1878 Lippenhuizen (Friesland), † 24.12.1956 Drachten (Friesland) – NL ☐ Scheen II.

Vries, *M. A. F. de,* miniature painter, master draughtsman, f. 1820, l. 1824 – NL ☐ Scheen II; ThB XXXIV.

Vries, *M. C. de* (junior) → **Vries,** *Moses Eliasar Cohen Tantaas de*

Vries, *Maria Cornelia de,* watercolourist, master draughtsman, * 3.1.1868 Krommenie (Noord-Holland), † 17.12.1946 Bloemendaal (Noord-Holland) – NL ☐ Scheen II.

Vries, *Marie de* → **Vries,** *Maria Cornelia de*

Vries, *Marjola de* → **Vries,** *Marjola Geertruida Sara de*

Vries, *Marjola Geertruida Sara de,* artisan, * 17.3.1928 Katwijk aan Zee (Zuid-Holland) – NL ☐ Scheen II (Nachtr.).

Vries, *Michiel van,* landscape painter, f. 1656, † before 1702 – NL ☐ Bernt III; ThB XXXIV.

Vries, *Moses de* → **Vries,** *Moses Eliasar Cohen Tantaas de*

Vries, *Moses Eliasar Cohen Tantaas de* (Vries, Mozes Eliazar Cohen Fantaas de), gem cutter, die-sinker, woodcutter, lithographer, wood engraver, stamp carver, painter, * 9.1.1807 or 7.6.1807 Amsterdam (Noord-Holland), † 3.4.1883 Amsterdam (Noord-Holland) – NL ☐ Scheen II; ThB XXXIV; Waller.

Vries, *Mozes Eliazar Cohen Fantaas de* (ThB XXXIV; Waller) → **Vries,** *Moses Eliasar Cohen Tantaas de*

Vries, *N. de (1613),* decorative painter, f. 1613 – NL ☐ ThB XXXIV.

Vries, *N. de (1784)* (Vries, N. de), copper engraver, etcher, master draughtsman, type engraver, f. about 1784, l. 1832 – NL ☐ Scheen II; ThB XXXIV; Waller.

Vries, *Nathan de,* engraver, master draughtsman, * 2.7.1865 Den Haag (Zuid-Holland), † 2.9.1937 Den Haag (Zuid-Holland) – NL ☐ Scheen II.

Vries, *O. de,* etcher, copper engraver, f. 1766, l. 1782 – NL ☐ Waller.

Vries, *Paul,* watercolourist, master draughtsman, sculptor, * about 3.9.1937 Winsum (Groningen), l. before 1970 – NL ☐ Scheen II.

Vries, *Paul Vredeman de* (Vredeman de Vries, Paul), architectural painter, architectural draughtsman, designer, * 1567 Antwerpen, † 1630(?) – PL, CZ, NL, B ☐ Bernt V; DPB II; ThB XXXIV.

Vries, *Paulus de* → **Vries,** *Paul Vredeman de*

Vries, *Pieter de,* architectural painter, * 1587 Den Haag – NL ☐ ThB XXXIV.

Vries, *Pieter van Metman de,* landscape painter, * 1823 Leimuiden (Zuid-Holland), † 24.3.1849 Haarlem (Noord-Holland) – NL ☐ Scheen II.

Vries, *R. de* (Vries, R. de (Jr.)), lithographer, f. 1834, l. 1879 – NL ☐ Waller.

Vries, *R. W. P. de* (Mak van Waay) → **Vries,** *Reinier Willem Petrus de*

Vries, *Regina de,* sculptor, graphic artist, painter, * 20.2.1913 Hamburg or Den Haag, † 13.12.1985 Zürich – CH ☐ KVS; LZSK; Plüss/Tavel II; Vollmer VI.

Vries, *Regina Käte de* → **Vries,** *Regina de*

Vries, *Reinier Wilh. Petrus de* (Vollmer VI) → **Vries,** *Reinier Willem Petrus de*
Vries, *Reinier Willem Petrus de* (Vries, R. W. P. de; Vries, Reinier Wilh. Petrus de), figure painter, flower painter, lithographer, woodcutter, master draughtsman, * 3.3.1874 Amsterdam (Noord-Holland), † 27.5.1952 Hilversum (Noord-Holland) – NL ▭ Mak van Waay; Scheen II; Vollmer VI; Waller.
Vries, *Renger de*, watercolourist, master draughtsman, artisan, * 1.3.1932 Visvliet (Groningen) – NL ▭ Scheen II.
Vries, *Roelof van* (Bernt III) → **Vries,** *Roelof Jansz. van*
Vries, *Roelof Jansz. de* → **Vries,** *Roelof Jansz. van*
Vries, *Roelof Jansz. van* (Vries, Roelof van), landscape painter, * about 1631 Haarlem, † after 1681 Amsterdam – NL ▭ Bernt III; ELU IV; ThB XXXIV.
Vries, *Ru de* → **Vries,** *Rudolf de*
Vries, *Rudolf de*, watercolourist, master draughtsman, * 16.7.1936 Heerlen (Limburg) – NL ▭ Scheen II.
Vries, *Ruurt de* (Vries, Ruurt de (Junior)), lithographer, * 15.11.1813 Monnikendam (Noord-Holland), † 30.12.1874 Amsterdam (Noord-Holland) – NL ▭ Scheen II.
Vries, *S. de*, medalist, f. 1851 – NL ▭ ThB XXXIV.
Vries, *S. C. H. de* (Mak van Waay) → **Vries,** *Susanna Cornelia Henriëtte de*
Vries, *Salomon Isaac de*, engraver, master draughtsman, * 16.3.1816 Den Haag (Zuid-Holland), † 28.1.1886 Amsterdam (Noord-Holland) – NL ▭ Scheen II.
Vries, *Salomon Vredeman de* (Vredeman de Fries, Salomon), architectural painter, architectural draughtsman, * 1556, † 1604 Den Haag – B ▭ DPB II.
Vries, *Seger de (1679)*, painter, f. 1679 – NL ▭ ThB XXXIV.
Vries, *Simon de* → **Frisius,** *Simon Wynhoutsz.*
Vries, *Simon Wynhoutsz. de* → **Frisius,** *Simon Wynhoutsz.*
Vries, *Simon Wynhoutsz.* (ThB XXXIV) → **Frisius,** *Simon Wynhoutsz.*
Vries, *Sjoerd de (1917)*, painter, master draughtsman, * 27.1.1907 Leeuwarden (Friesland) – NL ▭ Scheen II.
Vries, *Sjoerd de (1941)*, painter, master draughtsman, * 9.11.1941 Oudehaske (Friesland) – NL ▭ Scheen II.
Vries, *Sophia Hendrika de*, artisan, collagist, * about 15.3.1915 Sloten (Noord-Holland), l. before 1970 – NL ▭ Scheen II.
Vries, *Sophie de* → **Vries,** *Sophia Hendrika de*
Vries, *Steven de* (WWCGA) → **Devries,** *Steven*
Vries, *Susanna Cornelia Henriëtte de* (Vries, S. C. H. de; Vries, Henrietta de), watercolourist, etcher, lithographer, master draughtsman, * 29.5.1867 Amsterdam (Noord-Holland), † 25.1.1942 Amsterdam (Noord-Holland) – NL ▭ Mak van Waay; Scheen II; Vollmer VI; Waller.
Vries, *Theo de*, master draughtsman, woodcutter, linocut artist, f. 1927 – NL ▭ Scheen II (Nachtr.); Waller.
Vries, *Theodorus Frisius* → **Vries,** *Dirck de*
Vries, *Tito de*, cartoonist, f. 1958 – NL ▭ Scheen II (Nachtr.).

Vries, *Tjomme Edzard de*, watercolourist, master draughtsman, * 1.1.1908 Hilversum (Noord-Holland) – NL ▭ Scheen II.
Vries, *Walter de*, painter, * 1924 Köln – D ▭ KüNRW II.
Vries, *Wigger Jacobsz de* (Waller) → **Vries,** *Wigger Jacobsz. de*
Vries, *Wigger Jacobsz. de*, copper engraver, * Amsterdam (?), f. 1714, † before 18.2.1742 Amsterdam – NL ▭ Waller.
Vries, *Willem de* → **Vries,** *Willem Hendrik de*
Vries, *Willem Hendrik de*, artisan, ceramist, * 9.7.1908 Workum (Friesland) – NL ▭ Scheen II.
Vries, *Willemien Marie de*, modeller, * 5.7.1921 Den Haag (Zuid-Holland) – NL ▭ Scheen II.
Vries, *Wladimir de* → **Vries,** *Hendrik Wladimir Albrecht Ernst de*
Vries, *Wolfgang de*, ceramist, f. 1993 – D ▭ WWCCA.
Vries (?), *Antonio de* → **Frias,** *Antonio de*
Vries (?), *Pedro de* → **Frissa,** *Pedro de*
Vriesche Raphael, *De* → **Wigmana,** *Gerard*
Vriesius, *Simon Wynhoutsz.* → **Frisius,** *Simon Wynhoutsz.*
Vrieslander, *Jakob* (Flemig) → **Vrieslander,** *John Jack*
Vrieslander, *Jean Jacques* → **Vrieslander,** *John Jack*
Vrieslander, *John Jack* (Vrieslander, Jakob), master draughtsman, etcher, illustrator, * 1879 or 1880 Münster, † 1957 Grabenstätt (Chiemsee) – D, F ▭ Flemig; Ries; ThB XXXIV.
Vrieslander, *Klaus*, painter, * 10.1.1909, † 2.6.1944 Athen – D ▭ Vollmer V.
Vrieslander Helene, painter, master draughtsman, * 1879 Allmannshofen, † 1976 Tegna – D, CH ▭ Ries.
Vrieswout, *Dirk Jansz.*, sculptor, f. 1683 – NL ▭ ThB XXXIV.
Vriezen, *Annie*, gobelin knitter, * 14.6.1934 Den Haag (Zuid-Holland) – NL ▭ Scheen II.
Vrij, *Mateus Jansen de*, sculptor, f. 1625, l. 1626 – NL ▭ ThB XXXIV.
Vrijdag, *Daniël*, copper engraver, etcher, * 1765 Den Haag (Zuid-Holland), † 12.1.1822 or 22.1.1822 Amsterdam (Noord-Holland) – NL ▭ Scheen II; ThB XXXIV.
Vrije, *Adriaan Gerritsz. de*, glass painter, f. 1591, † 25.3.1643 Gouda – NL ▭ ThB XXXIV.
Vrije, *Harmen Jansz. de*, goldsmith, f. 1628, l. 1650 – NL ▭ ThB XXXIV.
Vrijenhoef, *A. F.*, painter, * 24.6.1904 Rotterdam, † 1971 Amsterdam – NL ▭ Jakovsky.
Vrijenhoef, *Frans* → **Vrijenhoef,** *A. F.*
Vrijens, *Maria Hubertina Odilia*, painter, * 30.9.1922 Maastricht (Limburg) – NL ▭ Scheen II.
Vrijhoff, *Nicolaes*, wood carver, f. 1618, l. 1622 – NL ▭ ThB XXXIV.
Vrijken, *Harry* → **Vrijken,** *Hendrikus Andreas*
Vrijken, *Hendrikus Andreas*, painter, * 12.6.1908 Asten (Noord-Brabant) – NL ▭ Scheen II.
Vrijmoed, *Ferdinando*, copper engraver, * Amsterdam (?), f. 1745 – NL ▭ Waller.
Vrijmoet, *Harmanus*, copper engraver, * Amsterdam (?), f. 1754 – NL ▭ Waller.

Vrijmoet, *Jacobus*, landscape painter, portrait painter, f. 1777, l. 1788 – NL ▭ Scheen II; ThB XXXIV.
Vrijthoff, *A. J. Th.* (ThB XXXIV; Vollmer VI) → **Vrijthoff,** *Arnold Johan Theodoor*
Vrijthoff, *Arnold Johan Theodoor* (Vrijthoff, Arnold Johan Theodoor (Jhr.); Vrijthoff, A. J. Th.), landscape painter, master draughtsman, etcher, * 18.9.1863 Maastricht (Limburg), † 11.7.1924 Den Haag (Zuid-Holland) – NL ▭ Scheen II; ThB XXXIV; Vollmer VI; Waller.
Vring, *Clemens von der*, painter, * 1936 Stuttgart – D ▭ Nagel.
Vring, *Georg von der*, painter, * 30.12.1889 Brake (Weser), † 1968 München – D ▭ Nagel; Vollmer V; Wietek.
Vring, *Lorenz von der*, painter, graphic artist, * 1923 – D ▭ Nagel.
Vrins, *Léon* → **Vrins,** *Leonardus Petrus Stanislaus*
Vrins, *Leonardus Petrus Stanislaus*, master draughtsman, watercolourist, * 22.7.1909 Zevenbergen (Noord-Brabant), † about 1.9.1949 Rotterdam (Zuid-Holland) – NL ▭ Scheen II.
Vrint, *G. C.* (Mak van Waay; Vollmer VI) → **Vrint,** *Gerrit Christiaan*
Vrint, *Gerard* → **Vrint,** *Gerrit Christiaan*
Vrint, *Gerard Christiaan* (Waller) → **Vrint,** *Gerrit Christiaan*
Vrint, *Gerrit Christiaan* (Vrint, G. C.; Vrint, Gerard Christiaan), painter, sculptor, etcher, * 21.1.1870 or 21.6.1870 Amsterdam (Noord-Holland), † 20.3.1954 Den Haag (Zuid-Holland) – NL ▭ Mak van Waay; Scheen II; Vollmer VI; Waller.
Vrints, *Gilles*, painter, f. 1619, l. 1622 – B, NL ▭ ThB XXXIV.
Vrizakis, *Theodoros* → **Vryzakis,** *Theodor*
Vrobel, *Bedřich*, painter, f. 1936 – CZ ▭ Toman II.
Vrobel, *František*, graphic artist, illustrator, * 23.4.1892 Zábřeh, † 10.5.1953 Kroměříž – CZ ▭ Toman II; Vollmer V.
Vroblevskij, *Iosif-Valentin Kaëtanovič* → **Vroblevskij,** *Konstantin Charitonovič*
Vroblevskij, *Konstantin Charitonovič* (Wroblewski, Konstantin), landscape painter, * 23.3.1868 Letičev (Podolsk), † 1939 Polen – RUS ▭ ChudSSSR II; Severjuchin/Lejkind; ThB XXXVI.
Vroderman, *Hinrich*, bell founder, f. 1440 – D ▭ ThB XXXIV.
Vroegop, *Bastiaan*, painter, master draughtsman, * 16.5.1910 Den Haag (Zuid-Holland) – NL ▭ Scheen II.
Vroemen, *Mathieu* → **Vroemen,** *Mathieu Eugène Jean Marie*
Vroemen, *Mathieu Eugène Jean Marie*, master draughtsman, etcher, copper engraver, linocut artist, gobelin knitter, typographer, * 2.12.1921 Nieuwstadt (Limburg) – NL ▭ Scheen II.
Vroilynck, *Ghislain* (Vroylinck, Gislenus), painter, * Brügge, f. 1620, † 1635 Hondschoote – B ▭ DPB II; ThB XXXIV.
Vrolijck, *Casparus*, wood engraver, f. 1710 – NL ▭ Waller.
Vrolijk, *Adrianus* (ThB XXXIV) → **Vrolijk,** *Jacobus Adrianus*
Vrolijk, *Adrianus Jacobus* (Brewington) → **Vrolijk,** *Jacobus Adrianus*

Vrolijk, *Jacobus Adrianus* (Vrolijk, Adrianus Jacobus; Vrolijk, Adrianus), architectural painter, landscape painter, marine painter, * 9.3.1834 Den Haag (Zuid-Holland), † 21.3.1862 Den Haag (Zuid-Holland) – NL ⌑ Brewington; Scheen II; ThB XXXIV.

Vrolijk, *Jan* (ThB XXXIV) → **Vrolijk,** *Johannes Martinus*

Vrolijk, *Jan Joh. Martinus* → **Vrolijk,** *Johannes Martinus*

Vrolijk, *Joh. Martinus* → **Vrolijk,** *Johannes Martinus*

Vrolijk, *Johannes Martinus* (Vrolijk, Jan), landscape painter, animal painter, etcher, watercolourist, * 1.2.1845 Den Haag (Zuid-Holland), † 2.9.1894 or 3.9.1894 Den Haag (Zuid-Holland) – NL ⌑ Scheen II; ThB XXXIV; Waller.

Vrolik, *Agnites,* master draughtsman, watercolourist, * 28.2.1810 Amsterdam (Noord-Holland), † 8.6.1894 Amsterdam (Noord-Holland) – NL ⌑ Scheen II.

Vrolo, *Moyses,* painter, f. 1621, † 5.9.1646 or 21.2.1648 – NL ⌑ ThB XXXIV.

Vroloo, *Moyses* → **Vrolo,** *Moyses*

Vrolyk, *Adrianus Jacobus* → **Vrolijk,** *Jacobus Adrianus*

Vroman, *Adam Clark,* photographer, * 1856 La Salle (Illinois), † 1916 Pasadena (California) – USA ⌑ Falk; Krichbaum.

Vroman, *Leo,* master draughtsman, * 10.4.1915 Gouda (Zuid-Holland) – NL ⌑ Scheen II.

Vromans (Maler-Familie) (ThB XXXIV) → **Vromans,** *Abraham Pietersz.*

Vromans (Maler-Familie) (ThB XXXIV) → **Vromans,** *Isaak*

Vromans (Maler-Familie) (ThB XXXIV) → **Vromans,** *Jacobus*

Vromans (Maler-Familie) (ThB XXXIV) → **Vromans,** *Pieter Jansz.*

Vromans (Maler-Familie) (ThB XXXIV) → **Vromans,** *Pieter Pietersz.* (1577)

Vromans (Maler-Familie) (ThB XXXIV) → **Vromans,** *Pieter Pietersz.* (1612)

Vromans, *Abraham Pietersz.,* painter, f. 1621, † before 1662 – NL ⌑ ThB XXXIV.

Vromans, *Isaak* (Vromans, Nicolaas; Vroomans, Isaak), animal painter, still-life painter, * about 1655 or about 1660 Delft, † 1719 or about 1719 – NL ⌑ Bernt III; Pavière I; ThB XXXIV.

Vromans, *Isac* → **Vromans,** *Isaak*

Vromans, *Jacobus,* painter, f. 1668, l. 1689 – NL ⌑ ThB XXXIV.

Vromans, *Nicolaas* (Pavière I) → **Vromans,** *Isaak*

Vromans, *Nicolaes* → **Vromans,** *Isaak*

Vromans, *Pieter Jansz.,* painter, f. 1601, † 1624 Delft – NL ⌑ ThB XXXIV.

Vromans, *Pieter Pietersz.* (1577), painter, * 1577 Antwerpen, † before 10.1.1654 Delft – NL ⌑ ThB XXXIV.

Vromans, *Pieter Pietersz.* (1612) (Vroomans, Pieter Pietersz.), landscape painter, * about 1612 Delft – NL ⌑ Bernt III; ThB XXXIV.

Vrome, *De* → **Mathisen,** *Thomas*

Vronski, *Rosie,* painter, sculptor, * 3.11.1937 Paris – F ⌑ Bénézit.

Vronskij, *Makar Kondrat'evič* (ChudSSSR II) → **Vrons'kyj,** *Makar Kindratovyč*

Vronskij, *Stanislav Evgen'evič* (ChudSSSR II) → **Wroński,** *Stanisław*

Vrons'kyj, *Makar Kindratovyč* (Vronskij, Makar Kondrat'evič), sculptor, * 14.4.1910 Borisov (Minsk) – UA, BY ⌑ ChudSSSR II; SchU.

Vroolo, *Moyses* → **Vrolo,** *Moyses*

Vroom, painter, f. 1651 – P ⌑ Pamplona V.

Vroom, *Cornelis* (1591) (Bernt III; Bernt V) → **Vroom,** *Cornelis Hendriksz.* (1591)

Vroom, *Cornelis Hendriksz. (1591)* (Vroom, Cornelis (1591); Vroom, Cornelis Hendriksz.), landscape painter, master draughtsman, * about 1591 Haarlem, † before 16.9.1661 Haarlem – NL ⌑ Bernt III; Bernt V; DA XXXII; ELU IV; ThB XXXIV.

Vroom, *Enrico Carnolissen* (Schede Vesme III) → **Vroom,** *Hendrik Cornelisz.*

Vroom, *Frederick Hendricksz.* (2) (DA XXXII) → **Vroom,** *Frederik* (1600)

Vroom, *Frederik (1567),* sculptor, architect, * Haarlem(?), f. 1567, † 1593 Danzig – PL, NL ⌑ ThB XXXIV.

Vroom, *Frederik (1600)* (Vroom, Frederick Hendricksz. (2)), landscape painter, marine painter, still-life painter, * about 1600 Haarlem, † 16.9.1667 Haarlem – NL ⌑ DA XXXII; ThB XXXIV.

Vroom, *Gerard* → **Vroom,** *Gerrit Jan*

Vroom, *Gerardus* (Vollmer V) → **Vroom,** *Gerrit Jan*

Vroom, *Gerardus Johannes* (Waller) → **Vroom,** *Gerrit Jan*

Vroom, *Gerrit Jan* (Vroom, Gerardus Johannes; Vroom, Gerardus), etcher, master draughtsman, * 20.9.1888 Amsterdam (Noord-Holland), † 12.1.1945 Den Haag (Zuid-Holland) – NL ⌑ Scheen II; Vollmer V; Waller.

Vroom, *Hendrick* (Bernt III; Bernt V) → **Vroom,** *Hendrik Cornelisz.*

Vroom, *Hendrick Cornelisz* (ELU IV; Waterhouse 16./17.Jh.) → **Vroom,** *Hendrik Cornelisz.*

Vroom, *Hendrick Cornelisz.* (DA XXXII) → **Vroom,** *Hendrik Cornelisz.*

Vroom, *Hendrick Cornelisz.* (Brewington) → **Vroom,** *Hendrik Cornelisz.*

Vroom, *Hendrik-Cornelisz* (Audin/Vial II) → **Vroom,** *Hendrik Cornelisz.*

Vroom, *Hendrik Cornelisz* (Grant) → **Vroom,** *Hendrik Cornelisz.*

Vroom, *Hendrik Cornelisz.* (Vroom, Hendrick Cornelisz; Vroom, Hendrick; Vroom, Enrico Carnolissen), marine painter, faience painter, designer, engraver, * about 1556 or 1562 or 1563(?) or 1566 Haarlem, † before 4.2.1640 or 1640 Haarlem – NL, PL, P, GB ⌑ Audin/Vial II; Bernt III; Bernt V; Brewington; DA XXXII; ELU IV; Grant; Schede Vesme III; ThB XXXIV; Waterhouse 16./17.Jh..

Vroom, *Hendrik Daniël de,* interior designer, sculptor, * 13.10.1946 Leiden (Zuid-Holland) – NL ⌑ Scheen II.

Vroom, *Henk de* → **Vroom,** *Hendrik Daniël de*

Vroom, *J. C. de,* architect, f. 1708 – B, NL ⌑ ThB XXXIV.

Vroom, *Jacob (1601)* (Vroom, Jacob (1)), painter, f. 1601 – NL ⌑ ThB XXXIV.

Vroom, *Johannes Paul,* painter, engraver, * 21.1.1922 Den Haag (Zuid-Holland) – NL ⌑ Scheen II.

Vroom, *Karel Alex. August Jan* (Vroom, Karel Alexander August Jan), painter, * 26.10.1862 Semarang (Java), l. before 1944 – NL ⌑ Mak van Waay; Vollmer VI.

Vroom, *Karel Alexander August Jan* (Mak van Waay) → **Vroom,** *Karel Alex. August Jan*

Vroom, *Matheus,* painter, f. 1620, l. 1632(?) – B ⌑ DPB II; ThB XXXIV.

Vroom, *Willem,* painter, f. 1590 – NL ⌑ ThB XXXIV.

Vroomans, *Isaak* (Bernt III) → **Vromans,** *Isaak*

Vroomans, *Pieter Pietersz.* (Bernt III) → **Vromans,** *Pieter Pietersz.* (1612)

Vroome, *Bouwkje de,* illustrator, master draughtsman, * 27.2.1922 Rotterdam (Zuid-Holland) – NL ⌑ Scheen II.

Vroubel, *Michel* (Schurr I) → **Vrubel',** *Michail Aleksandrovič*

Vroutzos, *K.,* painter, * Lemnos, f. 1889, l. 1915 – GR, F ⌑ Lydakis IV.

Vrouwe, *Pieter,* interior designer, artisan, * 2.11.1928 Koog aan den Zaan (Noord-Holland) – NL ⌑ Scheen II.

Vroyelink, *Ghislain* → **Vroilynck,** *Ghislain*

Vroylinck, *Gheleyn* → **Vroilynck,** *Ghislain*

Vroylinck, *Gislenus* (DPB II) → **Vroilynck,** *Ghislain*

Vroylynck, *Ghislain* → **Vroilynck,** *Ghislain*

Vrschitsch, *Johann,* blazoner, f. 1634 – SLO ⌑ ThB XXXIV.

Vršecký, *Antonín,* sculptor, * 20.2.1894 Hodkovičký (Prag), l. 1933 – CZ ⌑ Toman II.

Vršický, *Jan* (Wrschützky, Jan), carver, f. 1794 – CZ ⌑ Toman II.

Vrťátko, *Anonín,* painter, * 23.8.1876 Křinek, l. 1921 – CZ ⌑ Toman II.

Vrtiak, *Jozef,* painter, * 1920 – SK ⌑ ArchAKL.

Vrtiška, *Alois,* sculptor, * 9.6.1896 Hroby, l. 1942 – CZ ⌑ Toman II.

Vrtišková-Březinová, *Božena,* painter, * 20.9.1899 Blovice, l. 1922 – CZ ⌑ Toman II.

Vrubel', *Anatolij Vasil'evič,* sculptor, * 4.7.1930 Moskau – RUS ⌑ ChudSSSR II.

Vrubel', *Dmitrij,* painter, graphic artist, * 1960 Moskau – RUS ⌑ Kat. Ludwigshafen.

Vrubel', *Michail Aleksandrovič* (Wroubel, Michel; Vrubel', Mikhail Aleksandrovič; Vrubelj, Michail Aleksandrovič; Vroubel, Michel; Vrubel', Mychajlo Oleksandrovyč; Wrubel, Michail Alexandrowitsch), painter, decorator, sculptor, master draughtsman, ceramist, furniture designer, stage set designer, illustrator, * 17.3.1856 Omsk, † 14.4.1910 St. Petersburg – RUS, UA ⌑ ChudSSSR II; DA XXXII; Edouard-Joseph III; ELU IV; Kat. Moskau I; Milner; SchU; Schurr I; ThB XXXVI.

Vrubel', *Mikhail Aleksandrovich* (DA XXXII; Milner) → **Vrubel',** *Michail Aleksandrovič*

Vrubel', *Mychajlo Oleksandrovyč* (SchU) → **Vrubel',** *Michail Aleksandrovič*

Vrubelj, *Michail Aleksandrovič* (ELU IV) → **Vrubel',** *Michail Aleksandrovič*

Vrubliauskas, *Mykolas* (Vrubljauskas, Mikolas Mikolo), ceramist, * 2.10.1919 Ramygala, † 17.12.1992 – LT ⌑ ChudSSSR II; Vollmer V.

Vrubliauskas, *Mykolas Mykolo* → **Vrubliauskas,** *Mykolas*

Vrubljauskas, *Mikolas Mikolo* (ChudSSSR II) → **Vrubliauskas,** *Mykolas*

Vruchten, *Eliphius,* painter, copper engraver, * 1500, † 1530 – D ⌑ Merlo.

Vry, *O. de,* marine painter, f. 1665 – NL ⌑ ThB XXXIV.

Vrybeeck, *Pieter,* painter, f. 1664 – NL □ ThB XXXIV.
Vryzakes, *Theodoros* (DA XXXII) → **Vryzakis,** *Theodor*
Vryzakis, *Theodor* (Vryzakes, Theodoros), painter, * 1814 or 1819 Thebes, † 7.12.1878 München – GR □ DA XXXII; ThB XXXIV.
Vrzal, *Josef,* sculptor, * 28.8.1909 Sokolnice – CZ □ Toman II.
Vržešč, *Evgenij Ksaver'evič* → **Vžešč,** *Jevgen Ksaverijovyč*
Vržešč, *Jevgen Ksaver'ovyč* → **Vžešč,** *Jevgen Ksaverijovyč*
Vsesvjatskij, *Aleksej I.,* enamel painter, f. 1770, l. 1789 – RUS □ ChudSSSR II.
Všetečka, *Alfred,* painter, illustrator, * 11.6.1857 Lomnice – CZ □ Toman II.
Všetečka, *Alois,* painter, * 16.3.1893 Kladno – CZ □ Toman II.
Všetečka, *Václav,* mason, * Pardubitz, f. 1555 – CZ □ ThB XXXIV.
Všetečka, *Wenzel* → **Všetečka,** *Václav*
Vsevoložskij, *Ivan Aleksandrovič* (Wssjewoloshskij, Iwan Alexandrowitsch), master draughtsman, watercolourist, stage set designer, * 2.4.1835, † 10.11.1909 St. Petersburg – RUS □ ChudSSSR II; ThB XXXVI.
Vsevoložskij, *Vladimir Vsevolodovič,* painter, * 5.6.1863 St. Petersburg, l. 1919 – RUS □ ChudSSSR II.
Vshivtsev, *Sergei Aleksandrovich* (Milner) → **Všivcev,** *Sergej Aleksandrovič*
Všivcev, *Sergej Aleksandrovič* (Vshivtsev, Sergei Aleksandrovich), painter, graphic artist, * 22.4.1885 Kukarka, † 3.3.1965 Kirov – RUS □ ChudSSSR II; Milner.
Všivceva, *Ljudmila Petrovna,* artisan, decorative painter, * 19.8.1931 Semenov – RUS □ ChudSSSR II.
V'Soske, *Stanislav,* graphic artist, designer, * 11.10.1899 Grand Rapids (Michigan), l. 1947 – USA □ Falk.
Vtenwael, *Paulus* → **Wtewael,** *Paulus*
Vtewael, *Paulus* → **Wtewael,** *Paulus*
Vtoroff, *Olga,* painter, * 9.12.1898 Tomsk (Russie), † 1936 Paris – F, RUS □ Bénézit.
Vtorov, *Semen,* master draughtsman, f. 1745, l. 1759 – RUS □ ChudSSSR II.
Vũ An Chu'o'ng → **Chu'o'ng,** *Vũ An*
Vũ Du'o'ng Cu' → **Cu',** *Vũ Du'o'ng*
Vuadens-Truninger, *Elsbeth,* ceramist, * 1940 – CH □ WWCCA.
Vuagnat, *François,* painter, photographer, * 6.6.1826 Genf, † 6.10.1910 Genf – CH, F □ Schurr III; ThB XXXIV.
Vuagnat, *Luc,* painter, * 11.12.1927 Onex (Genf) – CH □ KVS.
Vuagniaux, *Charles,* painter of stage scenery, stage set designer, * 1857 Genf (?), † 1.1911 Toulon – CH, F □ ThB XXXIV.
Vuagniaux, *Edith* → **Froidevaux,** *Edith*
Vuaillat, *Michel* → **Maillat,** *Michel*
Vuaille, *Pierre,* wood sculptor, f. 1508 – F □ ThB XXXIV.
Vual', *Žan-Lui* (ChudSSSR II) → **Voille,** *Jean Louis*
Vualon, *Claude* → **Wallon,** *Claude*
Vualon, *Nicolas* → **Wallon,** *Nicolas*
Vuarembertus → **Garembert**
Vuarin, brass founder, f. about 1820, l. 1833 – F, D □ ThB XXXIV.
Vuarin, *Jacques* → **Warin,** *Jacques*
Vuarnot, *Antoine,* mason, f. 1601 – F □ Brune.

Vuarnot, *Guillaume,* mason, f. 1655 – F □ Brune.
Vuarnot, *Pierre,* mason, f. 1655 – F □ Brune.
Vuarser, *Peter,* carver, f. 1501, l. 1502 – CH □ ThB XXXIV.
Vuarsier, *Peter* → **Vuarser,** *Peter*
Vuasel, *Thibaud* → **Vuysel,** *Thibaud*
Vuatelet, *Henri* → **Watelé,** *Henri*
Vuattier, *Joachim,* faience maker, f. 1670, l. 1677 – F □ ThB XXXIV.
Vuattolo, *Lucenti* (Vuattolo Lucenti, Paolo), painter, * 2.11.1901 Tarcento, † 1961 Rom – I □ PittItalNovec/1 II; Vollmer V.
Vuattolo Lucenti, *Paolo* (PittItalNovec/1 II) → **Vuattolo,** *Lucenti*
Vuč, *Ilija,* gunmaker, f. 1801 – BiH □ Mazalić.
Vuc, *Joorquin de,* copyist, f. 1419 – F □ Bradley III.
Vucan, *Al'bert* (Vucan, Al'bert Janovič), painter, * 26.3.1905 Michalëvo (Vitebsk), † 29.12.1964 Riga – LV □ ChudSSSR II.
Vucan, *Al'bert Janovič* (ChudSSSR II) → **Vucan,** *Al'bert*
Vučanović, *Gavrilo,* goldsmith, f. 1802 – BiH □ Mazalić.
Vučanović, *Stjepan,* goldsmith, f. 1780, l. 1790 – BiH □ Mazalić.
Vučanović, *Todor,* goldsmith, f. 1780 – BiH □ Mazalić.
Vučetič, *Evgenij Viktorovič* (Vuchetich, Evgeniy Viktorovich; Vuchetich, Yevgeny Viktorovich; Vučetič, Jevgen Viktorovyč; Wutschetitsch, Jewgenij Wiktorowitsch), sculptor, * 28.12.1908 Ekaterinoslav, † 12.4.1974 Moskau – RUS, UA □ ChudSSSR II; DA XXXII; ELU IV (Nachtr.); Kat. Moskau II; Milner; SchU; Vollmer VI.
Vučetič, *Jevgen Viktorovyč* (SchU) → **Vučetič,** *Evgenij Viktorovič*
Vučetić, *Paško,* painter, sculptor, * 17.2.1871 Split, † 19.3.1925 Belgrad – YU □ ThB XXXIV.
Vučetić, *Paskoje* → **Vučetić,** *Paško*
Vucetich, *Mirko,* sculptor, architect, * 9.1.1898 Bologna, † 6.3.1975 Vincenza – I □ Panzetta.
Vučević, *Ante,* goldsmith, * Fojnica, f. about 1860 – BiH □ Mazalić.
Vuchelen, *Odile van* (Van Vuchelen, Odile), landscape painter, portrait painter, marine painter, * 1908 Lüttich – B □ DPB II.
Vuchetich, *Evgeniy Viktorovich* (Milner) → **Vučetič,** *Evgenij Viktorovič*
Vuchetich, *Yevgeny Viktorovich* (DA XXXII) → **Vučetič,** *Evgenij Viktorovič*
Vuchinich, *Vuk,* painter, etcher, sculptor, * 9.12.1901 Niksic (Montenegro) – USA □ Falk; Hughes.
Vucht, *Eliphius* (D'Ancona/Aeschlimann) → **Vuchten,** *Eliphius*
Vucht, *Gerrit van,* flower painter, still-life painter, f. 1648, † before 1669 – NL □ Bernt III; ThB XXXIV.
Vucht, *Jan van der* → **Vucht,** *Jan van*
Vucht, *Jan van,* architectural painter, * 1603 Rotterdam, † 6.1637 – NL □ Bernt III; ThB XXXIV.
Vucht Tijssen, *Jan van* → **Vucht Tyssen,** *Jan van*
Vucht Tyssen, *J. V.* (Mak van Waay) → **Vucht Tyssen,** *Jan van*

Vucht Tyssen, *Jan van* (Vucht Tyssen, J. V.; Tijssen, Jan van Vucht), figure painter, painter of interiors, portrait painter, animal painter, watercolourist, master draughtsman, photographer, etcher, * 5.9.1884 Nijmegen (Gelderland), l. before 1970 – NL □ Mak van Waay; Scheen II; ThB XXXIV; Vollmer V; Waller.
Vuchten, *Eliphius* (Vüchter, Eliphius; Vucht, Eliphius), miniature painter, copper engraver, copyist, * about 1500, † 1530 – D □ Bradley III; D'Ancona/Aeschlimann; ThB XXXIV.
Vuchters, *Daniil* (Wuchters, Daniel), painter, * Holland, f. 1.1662, l. 1689 – RUS, NL □ ChudSSSR II; ThB XXXVI.
Vuchters, *Karel* → **Wuchters,** *Karel*
Vučičevič-Sibirskij, *Vladimir Dmitrievič,* painter, * 1869 Sennoe (Charkov), † 15.9.1919 Schtscheglowsk – RUS, UA □ ChudSSSR II.
Vučihnić, *Mihovil,* architect, * Bosnien, f. 1449 – BiH □ Mazalić.
Vucin, *Louis,* painter, f. 1939 – USA □ Hughes.
Vučko kujundžija, goldsmith, f. 1661, l. 1671 – BiH □ Mazalić.
Vudy, *József,* sculptor, * 1923 Budapest – H □ MagyFestAdat.
Vuechtelin, *Joannes* → **Wechtlin,** *Hans* (1480)
Vüchter, *Eliphius* (Bradley III) → **Vuchten,** *Eliphius*
Vuelbart, *Bruyn* → **Vilbart,** *Bruyn*
Vülkov, *Pavel,* aquatintist, * 1908 Burgas, † 1956 Sofia – BG □ Vollmer V.
Vuerchoz, *Gérard* (Vuerchoz, Gérard Henri), figure sculptor, portrait sculptor, * 17.2.1885 Bussigny, † 27.6.1967 Neuilly-sur-Seine – CH, F □ Edouard-Joseph III; LZSK; Plüss/Tavel II; Plüss/Tavel Nachtr.; Vollmer V.
Vuerchoz, *Gérard Henri* (LZSK; Plüss/Tavel Nachtr.) → **Vuerchoz,** *Gérard*
Vuerich, *Giuseppe,* painter, * 23.8.1916 Budapest – I, H □ Comanducci V.
Vuerich, *Szabò* → **Vuerich,** *Giuseppe*
Vürtheim, *Joseph,* lithographer, * 23.9.1808 Kleve, † 19.6.1900 Rotterdam (Zuid-Holland) – NL □ Scheen II; Waller.
Vuet, *Ferdinando* → **Voet,** *Ferdinand*
Vuez, *Arnould de,* painter, * 17.10.1644 St-Omer, † 18.6.1720 Lille – F, I, TR, NL □ DA XXXII; ThB XXXIV.
Vught, *Hubertus Johannes Maria van,* watercolourist, master draughtsman, * 20.4.1923 's-Hertogenbosch (Noord-Brabant) – NL □ Scheen II.
Vugliod di Yenne → **Bessone,** *Guido*
Vugt, *F. C. H.,* painter (?), * about 1818 Maastricht (Limburg) (?), l. 1838 – NL □ Scheen II.
Vugt, *Willem Frederik van,* master draughtsman, * 1822 Den Haag (Zuid-Holland), † 25.10.1861 Den Haag (Zuid-Holland) – NL □ Scheen II.
Vuibert, *Remy,* painter, etcher, * about 1600 (?) or 1607 Troyes (?) or Réthel (Ardennen), † after 10.11.1651 or before 19.9.1652 Paris (?) or Moulins – F, I □ DA XXXII; ThB XXXIV.
Vuichoud, *Louise,* enamel painter, pastellist, * 1831 Montreux, † 1909 Genf – CH □ ThB XXXIV.

Vuics, *István,* landscape painter, genre painter, * 1912 Tataháza – H ⌐ MagyFestAdat.

Vuidar, *J.,* decorative painter, f. 1801 – B ⌐ DPB II.

Vuijck, *Pieter Leonardus,* landscape painter, master draughtsman, * 25.9.1831 Dordrecht (Zuid-Holland), † 27.1.1904 Dordrecht (Zuid-Holland) – NL ⌐ Scheen II.

Vuilaumey, *Jacques,* sculptor, founder, f. 1666 – F ⌐ Brune.

Vuilclair, *Jean* → **Villeclerc,** *Jean*

Vuillafans, *Antoine de,* engineer, f. 1438 – F ⌐ Brune.

Vuillame, *Jacques,* sculptor, * Arbois (?), f. about 1639, l. 1673 – B, F ⌐ Brune; ThB XXXIV.

Vuillard, *Edouard* (Vuillard, Jean-Edouard), painter, graphic artist, * 11.11.1867 or 11.11.1868 Cuiseaux, † 21.6.1940 La Baule (Loire-Inférieure) – F ⌐ DA XXXII; Edouard-Joseph III; ELU IV; Hardouin-Fugier/Grafe; Huyghe; Pavière III.2; ThB XXXIV; Vollmer V.

Vuillard, *Frédéric,* goldsmith, * Delle, f. 1607, † before 1627 – F ⌐ Brune.

Vuillard, *Jean Edouard* → **Vuillard,** *Edouard*

Vuillard, *Jean-Edouard* (ELU IV) → **Vuillard,** *Edouard*

Vuillardier, *Antoine,* potter, f. 1504, l. 1524 – F ⌐ Audin/Vial II.

Vuillardier, *Pierre,* potter, f. 1514 – F ⌐ Audin/Vial II.

Vuillaume → **Guillaume** (1312)

Vuillaume, engraver, f. 1823 – E ⌐ Páez Rios III.

Vuillaume, *Jacques* → **Vuillame,** *Jacques*

Vuillaume, *Remy (1649)* (Vuillaume, Remy (1)), sculptor, * 4.2.1649 Nancy, † after 18.1.1714 – F ⌐ ThB XXXIV.

Vuillaume l'orfèvre → **Guillaume l'orfèvre** (1367 Goldschmied)

Vuille, *Abram,* goldsmith, f. 17.2.1737 – CH ⌐ Brun IV.

Vuille, *Isaac,* engraver, f. 1793 – CH ⌐ Brun IV.

Vuillefroy, *Félix de* (Schurr IV) → **Vuillefroy,** *Félix denique de*

Vuillefroy, *Félix-Dominique de* (Edouard-Joseph III) → **Vuillefroy,** *Félix denique de*

Vuillefroy, *Félix Dominique de* (ThB XXXIV) → **Vuillefroy,** *Félix denique de*

Vuillefroy, *Félix denique de* (Vuillefroy, Félix de; Vuillefroy, Félix-Dominique de), animal painter, lithographer, * 2.3.1841 Paris, † 1910 – F ⌐ Edouard-Joseph III; Schurr IV; ThB XXXIV.

Vuillelmus faber Salinensis → **Guillaume** (1166)

Vuillemeaul, *Jaquet,* carpenter, f. 1380, l. 1381 – F ⌐ Brune.

Vuillemenot, *Fred A.,* painter, sculptor, designer, decorator, illustrator, * 17.12.1890 Ronchamp, † 26.2.1952 – USA, F ⌐ Falk; Karel.

Vuillement le maçon, mason, f. 1342 – F ⌐ Brune.

Vuillemier, *Willy Georges* (KVS) → **Vuilleumier,** *Willy*

Vuillemin, *Charles-François,* painter, f. 1763, l. 1764 – F ⌐ Brune.

Vuillemin, *Ernest,* architect, * 1873 Remiremont, l. after 1902 – F ⌐ Delaire.

Vuillemin, *Pierre-Charles,* architect, * 1798 Paris, l. after 1818 – F ⌐ Delaire.

Vuilleminot, *Léon* → **Erpikum,** *Léon*

Vuillemot, *Girart,* carpenter, f. 1401, l. 1402 – F ⌐ Brune.

Vuillequard, *Ferjeux,* cabinetmaker, f. 1572 – F ⌐ Brune.

Vuillequart, *Hennequin* → **Vuillequart,** *Jean*

Vuillequart, *Jean,* carpenter, f. 1559, l. 1585 – F ⌐ Brune.

Vuillerel, carpenter, f. 1351 – F ⌐ Brune.

Vuilleret, *Gebhart,* painter, f. about 1624 – CH ⌐ ThB XXXIV.

Vuillerme, *Joseph,* ivory carver, * about 1660 St-Claude (Jura), † 1720 or 1723 Rom – F, I ⌐ Brune; ThB XXXIV.

Vuillermet, *Charles,* portrait painter, landscape painter, master draughtsman, * 13.8.1849 Grange-Neuve (Morges), † 5.12.1918 Lausanne – CH ⌐ ThB XXXIV.

Vuillermet, *Charles Joseph* → **Vuillermet,** *Joseph*

Vuillermet, *François Charles* → **Vuillermet,** *Charles*

Vuillermet, *Joseph,* portrait painter, landscape painter, master draughtsman, restorer, * 7.3.1846 Belfort, † 27.3.1913 Lausanne – CH ⌐ ThB XXXIV.

Vuillermoz, *Louis,* marine painter, landscape painter, * 1923 Paris – F ⌐ Bénézit.

Vuilleumier, *François,* painter, * 13.5.1953 Bienne – CH ⌐ KVS.

Vuilleumier, *Jean-Lucien,* sculptor, * 27.8.1899 Morges, † 7.5.1980 Paris – CH ⌐ Plüss/Tavel II.

Vuilleumier, *Paul Jean Samuel* (Vuilleumier, Paul-Samuel), painter, advertising graphic designer, * 8.12.1905 Grange-Canal, † 4.5.1935 Paris – CH ⌐ Plüss/Tavel II; Vollmer V.

Vuilleumier, *Paul-Samuel* (Plüss/Tavel II) → **Vuilleumier,** *Paul Jean Samuel*

Vuilleumier, *Reynold,* commercial artist, landscape painter, still-life painter, * 11.3.1904 Tramelan – CH ⌐ ThB XXXIV.

Vuilleumier, *Willy* (Vuillemier, Willy Georges; Wuilleumier, Willy-Georges; Vuilleumier, Willy Georges; Wuilleumier, Willy), animal sculptor, * 11.9.1898 Châtelaine (Genf), † 8.11.1983 Genf – F, CH ⌐ Edouard-Joseph III; KVS; LZSK; Plüss/Tavel II; ThB XXXVI; Vollmer V.

Vuilleumier, *Willy Georges* (LZSK) → **Vuilleumier,** *Willy*

Vuillier, *Gaston Charles,* genre painter, landscape painter, illustrator, etcher, * 12.2.1846 or 7.10.1847 Ginclé (Aude) or Perpignan or Perpiñán, † 4.2.1915 (?) Gimel (Corrèze) or Paris – F ⌐ Cien años XI; ThB XXXIV.

Vuilliet Durand, *Alfred,* architect, * 1857 Paris, l. after 1882 – F ⌐ Delaire.

Vuillot, *Batz,* cabinetmaker, f. 1571, l. 1573 – F ⌐ Brune.

Vuillot, *Jean de,* cabinetmaker, f. 1561 – F ⌐ Brune.

Vuillot, *Jean (1561)* (Vuillot, Jean), cabinetmaker, f. 1561 – F ⌐ Brune.

Vuilloud, *Émile,* architect, pastellist, * 30.6.1822 Monthey, † 7.9.1889 Morgins – CH ⌐ Brun IV; ThB XXXIV.

Vuitel, *Héloïse Caroline* → **Huitel,** *Héloïse Caroline*

Vuitte, *Joseph de* → **Witte,** *Joseph de*

Vuitton, *Gaston Louis,* painter, * Asnières (Seine), f. 1901 – F ⌐ Bénézit.

Vuiwerve, *Claux* → **Claux de Werve**

Vujadinović, *Olga,* ceramist, * 1.8.1936 Kruševac – YU ⌐ ELU IV.

Vujaklija, *Lazar,* painter, graphic artist, * 17.8.1914 Wien – YU ⌐ ELU IV; Vollmer V.

Vujan, fresco painter, f. 1608 – BiH ⌐ Mazalić.

Vujić, *Arsenijje,* painter, f. 1810, l. 1820 – YU ⌐ ELU IV.

Vujić, *Stevan,* painter, * Pécsvárad (?), f. 1830 – YU ⌐ ELU IV.

Vujičić, *Avesalom,* icon painter, f. 1642 (?), l. 1673 – BiH ⌐ ELU IV.

Vujin kujundžija, goldsmith, f. 1679 – BiH ⌐ Mazalić.

Vujović, *Savo,* painter, * 17.1.1900 Cetinje – YU ⌐ ELU IV; Vollmer V.

Vuk (1516), calligrapher, f. 1516 – BiH ⌐ Mazalić.

Vuk (1601 Goldschmied) (Vuk (1601)), goldsmith, * Zrenjanin (?), f. 1601 – YU ⌐ ELU IV.

Vuk (1601 Steinmetz) (Vuk (1)), stonemason, f. 1601 – BiH ⌐ Mazalić.

Vuk (1699), architect, f. 1699 – BiH ⌐ Mazalić.

Vukadin dijak, calligrapher – BiH ⌐ Mazalić.

Vukadinov, *Ivan Borisov,* painter, * 19.3.1932 Lomnica (Pernik) – BG ⌐ EIIB; Marinski Živopis.

Vukan, goldsmith, f. 1444 – BiH ⌐ Mazalić.

Vukanovič, *Beta,* painter, caricaturist, * 18.4.1872 or 16.4.1872 or 15.4.1875 Bamberg, † 1972 Belgrad – YU, D ⌐ DA XXXII; ELU IV; ThB XXXIV.

Vukanović, *Rista,* painter, * 3.4.1873 or 16.4.1873 Busovina (Herzegowina), † 7.1.1918 or 16.1.1918 Paris – YU, F ⌐ ELU IV.

Vukas, goldsmith, f. 1446, l. 1455 – BiH ⌐ Mazalić.

Vukašin (1444), goldsmith, f. 1444 – BiH ⌐ Mazalić.

Vukašin (1603), architect, sculptor, * Slawonien, f. 1603 – BiH ⌐ Mazalić.

Vukčić, *Marko,* painter, f. 1516 – BiH ⌐ Mazalić.

Vukčić, *Radoslav* (Vukčić, Ratko), painter, f. 1425, l. about 1470 (?) – BiH, HR ⌐ ELU IV; Mazalić.

Vukčić, *Ratko* (ELU IV) → **Vukčić,** *Radoslav*

Vukičević, *Petar,* painter, f. 1490 – BiH ⌐ Mazalić.

Vukičević, *Radič,* calligrapher, scribe, f. 25.3.1452 – BiH ⌐ Mazalić.

Vukičević, *Velimir,* ceramist, * 12.3.1914 Belgrad – YU ⌐ ELU IV.

Vukman, calligrapher, scribe, f. before 1466, l. 17.6.1469 – BiH ⌐ Mazalić.

Vukmanovic, *Stevan,* painter, * 14.8.1924 Belgrad – YU, D ⌐ Vollmer V.

Vukmir, stonemason, f. after 1800 (?), l. before 1500 – BiH ⌐ Mazalić.

Vukolov, *Ivan Evdokimovič,* carpet artist, * 25.12.1926 Golibezy (Smolensk) – RUS ⌐ ChudSSSR II.

Vukolov, *Oleg Aleksandrovič,* painter, * 2.10.1933 Piatigorsk (Kaukasus) – RUS ⌐ ChudSSSR II.

Vukorija, calligrapher, f. 1408 – BiH ⌐ Mazalić.

Vukosalić, *Sracin,* stonemason, f. before 1465 – BiH ⌐ Mazalić.

Vukosav (1401), stonemason (?), f. 1401 – BiH ⌐ Mazalić.

Vukosav (1466), calligrapher, scribe, f. before 1466, l. 5.1469 – BiH ⌐ Mazalić.

Vukosavljević, *Silvestar,* goldsmith, * Slatina, f. 1836 – RO, BiH ⌑ Mazalić.

Vukotić, *Mihailo,* painter, * 11.7.1904 Čevo (Cetinje), † 24.10.1944 Cetinje – YU ⌑ ELU IV.

Vuković, *Andreja,* engineer, * 30.11.1812 Borovo, † 23.4.1884 Belgrad – YU ⌑ ELU IV.

Vuković, *Božidar,* book printmaker, * after 1465 Podgorica, † about 1546 Venedig – YU, I ⌑ ELU IV.

Vukovič, *Ilija* → **Vuč,** *Ilija*

Vukovic, *Marko,* painter, graphic artist, * 7.4.1892 Liska, l. 1947 – YU, USA ⌑ EAAm III; Falk.

Vuković, *Matija,* sculptor, * 27.7.1925 Platičevo – YU ⌑ ELU IV.

Vuković, *Milovan,* architect, * Foča(?), f. 1701 – BiH ⌑ Mazalić.

Vukovič, *Simo,* gunmaker, f. 1801 – BiH ⌑ Mazalić.

Vukovič, *Svetislav,* painter, * 9.5.1901 Vršač – YU, CZ ⌑ ELU IV; Toman II.

Vuković, *Todor* (ELU IV) → **Vuković-Desisalić,** *Tudor*

Vuković, *Vičenco* (Vuković, Vicenzo), book printmaker, * Venedig, f. 1546, l. 1571 – YU, I ⌑ ELU IV.

Vuković, *Vicenzo* (ELU IV) → **Vuković,** *Vičenco*

Vuković, *Vukša,* calligrapher, f. before 1466, l. 17.8.1476 – BiH ⌑ Mazalić.

Vuković-Desisalić, *Tudor* (Vuković, Todor), painter, * Maina (Montenegro), f. 1568 – BiH ⌑ ELU IV; Mazalić.

Vukovich, *Marion,* painter, f. 1919 – USA ⌑ Falk.

Vukša, calligrapher, scribe, f. 1.4.1443, l. before 1466 – BiH ⌑ Mazalić.

Vukvol, whalebone carver, engraver, * 1913 Uéllen (Čukotka), † 1942 – RUS ⌑ ChudSSSR II.

Vukvutagin, whalebone carver, * 1898 Uéllen (Čukotka), † 1968 Uéllen (Čukotka) – RUS ⌑ ChudSSSR II.

Vul, *Josef,* painter, * about 1673 Bozen(?), l. 1699 – I ⌑ ThB XXXIV.

Vulas, *Sime,* sculptor, * 17.3.1932 Drvenik – YU ⌑ ELU IV.

Vulbart, *Bruyn* → **Vilbart,** *Bruyn*

Vulca (ELU IV) → **Volca**

Vulcănescu, *Mihu,* painter, graphic artist, * 20.2.1937 Bukarest – RO ⌑ Barbosa.

Vulcănescu, *Petre,* illustrator, poster artist, woodcutter, * 22.7.1925 Craiova – RO, D ⌑ Barbosa.

Vulcanius, *Martin,* bookbinder, f. 1401 – NL, B ⌑ ThB XXXIV.

Vulcanus, painter, f. 1766 – D ⌑ ThB XXXIV.

Vulcop, *Conrad de,* painter, f. 1446, l. 1459 – F, NL ⌑ DA XXXII.

Vulcop, *Henri de,* painter, f. 1454, † before 1479 – F, NL ⌑ DA XXXII.

Vulders (ThB XXXIV) → **Vulders,** *George*

Vulders, *George* (Vulders), stage set designer, decorative painter, * after 1756, l. 1789 or 1799(?) – NL ⌑ Scheen II; ThB XXXIV.

Vulešić, *Risto,* architect, * Visoko, f. 1851 – BiH ⌑ Mazalić.

Vuletić, *Jovan,* painter, * 1825, † 9.4.1852 Vršač – YU ⌑ ELU IV.

Vuletich, *Damo,* painter, f. 1919 – USA ⌑ Hughes.

Vulf, *Loy de,* goldsmith, f. 1498, l. 1530 – B, NL ⌑ ThB XXXIV.

Vul'f, *Vera Vasil'evna,* painter, * 23.11.1871 Moskau, † 23.10.1923 Tarusa – RUS ⌑ ChudSSSR II.

Vulfelin, *Johannes,* painter, f. 1375 – D ⌑ ThB XXXIV.

Vul'fius, *Marina Aleksandrovna,* batik artist, * 28.2.1909 Moskau – RUS ⌑ ChudSSSR II.

Vulgrin, architect, * Vendôme, f. about 1036, † 1064 – F ⌑ ThB XXXIV.

Vulić, *Spasoje,* architect, f. 1857, l. 1880 – BiH ⌑ Mazalić.

Vulkanov, *Dimiter* → **Vălkanov,** *Dimităr*

Vullen, *Jordi,* instrument maker, f. 1787 – E ⌑ Ráfols III.

Vullenhoe, *Hendrik van,* calligrapher, illuminator, * about 1403 Utrecht, l. 1445 – CH, NL ⌑ ThB XXXIV.

Vulliamy, *Benjamin,* clockmaker, f. 1791 – GB ⌑ Colvin.

Vulliamy, *Edward,* painter, * 1876, † 1962 – GB ⌑ Spalding; Windsor.

Vulliamy, *George John,* architect, * 19.5.1817 London, † 12.11.1886 Greenhithe (Kent) – GB ⌑ DBA; Dixon/Muthesius; ThB XXXIV.

Vulliamy, *Gérard,* painter, illustrator, * 3.3.1909 Vevey or Paris – CH, F ⌑ KVS; LZSK; Plüss/Tavel II; Vollmer V.

Vulliamy, *John* (Mistress) → **Hughes,** *Shirley*

Vulliamy, *Lewis,* architect, * 15.3.1791 London, † 4.1.1871 London or Clapham Common (London) – GB ⌑ Colvin; DBA; Dixon/Muthesius.

Vulliemin, *Emma Caroline,* watercolourist, * 8.9.1865 Lausanne, † 23.7.1950 Lausanne – CH ⌑ ThB XXXIV.

Vulliemin, *Ernest* (Ries) → **Vulliemin,** *Ernest John Alexis*

Vulliemin, *Ernest John Alexis* (Vulliemin, Ernest), painter, master draughtsman, illustrator, * 16.11.1862 Lausanne, † 24.2.1902 Dinan – CH, F ⌑ Ries; ThB XXXIV.

Vulliermus de St-Antoine, stonemason, f. 1260, l. 1262 – CH ⌑ ThB XXXIV.

Vully, *Louisa Mary,* miniature painter, f. 1823, l. 1829 – GB ⌑ Foskett.

Vuloch, *Igor' Aleksandrovič,* painter, * 3.1.1938 Kazan' – RUS ⌑ ChudSSSR II.

Vulović, *Branislav,* architect, * 12.5.1921 Ivanjica – YU ⌑ ELU IV.

Vulp, *Vincent* → **Woulpe,** *Vincent*

Vulpe, *Anatol,* woodcutter, landscape painter, * 1905 or 1907 Bahmut, † 1945 – RO ⌑ ThB XXXIV; Vollmer V.

Vulpen, *Frédérique Henriëtte van,* painter, master draughtsman, designer, * 21.5.1942 Nijmegen (Gelderland) – NL ⌑ Scheen II.

Vulpen, *Nicolaas Charles van,* watercolourist, master draughtsman, * 28.8.1915 Hilversum (Noord-Holland) – NL ⌑ Scheen II.

Vulpes, *Gherardo,* painter, sculptor(?), f. 1549 – I ⌑ ThB XXXIV.

Vulpescu, *Marghit,* decorator, * 15.11.1908 Tîrgul Ocna – RO ⌑ Barbosa.

Vulpini, *Giuseppe* → **Volpini,** *Joseph*

Vulpini, *Joh. Joseph* → **Volpini,** *Joseph*

Vulpini, *Joseph* → **Volpini,** *Joseph*

Vulpino, *Carlo,* goldsmith, * Mailand(?), f. 1594, l. 16.11.1614 – I ⌑ Bulgari I.2.

Vulpius, *Johann Samuel,* painter, * 23.1.1664 Bern, † 22.1.1747 Bern – CH ⌑ ThB XXXIV.

Vulpius, *Nicol. Vicentinus,* copyist – D ⌑ Bradley III.

Vulson, *Jacques,* mason, stonemason, * Bonguarat(?), f. 4.11.1669, l. 19.10.1674 – F ⌑ ThB XXXIV.

Vultagio, *Antonino,* stucco worker, f. 1704, l. 1708 – I ⌑ ThB XXXIV.

Vulte, *M. v.,* miniature painter, f. 1801 – DK ⌑ ThB XXXIV.

Vultee, *Frederick L.,* portrait painter, f. 1830, l. 1838 – USA ⌑ Groce/Wallace.

Vulten, *Victor,* illustrator, f. before 1913 – D ⌑ Ries.

Vulteris, *Andreas Justi de,* copyist, f. 1370 – I ⌑ Bradley III.

Vulterris, *Mattheus de,* copyist, f. 1401 – I ⌑ Bradley III.

Vunčeva, *Rajna Dimitrova,* painter, * 19.3.1927 Svištov, † 15.4.1974 Sofia – BG ⌑ EIIB.

Vunder, *Jakov Jakovlevič,* painter, * 28.8.1919 Saratov, † 8.9.1966 Vorkuta – RUS ⌑ ChudSSSR II.

Vunderer, *Jean Jacques,* painter, f. 1784, l. 1789 – F ⌑ ThB XXXIV.

Vunderink, *Ido* → **Vunderink,** *Ido Pieter*

Vunderink, *Ido Pieter,* watercolourist, master draughtsman, lithographer, glass artist, mosaicist, monumental artist, * 9.5.1935 Amstelveen (Noord-Holland) – NL ⌑ Scheen II.

Vunderlich, *Fedor Ivanovič,* painter, f. 1844, † 1861 – RUS ⌑ ChudSSSR II.

Vuolfcoz → **Wolfcoz**

Vuolio, *Helmer* → **Vuolio,** *Helmer Robert*

Vuolio, *Helmer Robert,* painter, * 7.9.1926 Oulu – SF ⌑ Kuvataiteilijat.

Vuolvinus, goldsmith, f. about 835 – I, F, D ⌑ ELU IV; ThB XXXIV.

Vu'o'ng Chùy → **Chùy,** *Vu'o'ng*

Vu'o'ng Duy Biên → **Biên,** *Vu'o'ng Duy*

Vuono, *Mario,* painter, * 6.1.1924 Buenos Aires – RA ⌑ EAAm III.

Vuorela, *Toivo* (Koroma) → **Wuorela,** *Toivo*

Vuori, *Antti* → **Vuori,** *Antti Ilmari*

Vuori, *Antti Ilmari,* painter, * 13.6.1935 Turku – SF ⌑ Koroma; Kuvataiteilijat.

Vuori, *Esko* → **Vuori,** *Esko Ilmari*

Vuori, *Esko Ilmari,* graphic artist, * 13.6.1928 Helsinki – SF ⌑ Kuvataiteilijat.

Vuori, *Ilmari* (Vuori, Urho Ilmari), figure painter, still-life painter, landscape painter, * 16.1.1898 Porvoo, l. 1962 – SF ⌑ Koroma; Kuvataiteilijat; Nordström; Paischeff; Vollmer V.

Vuori, *Kaarlo* (Koroma; Kuvataiteilijat; Nordström; Paischeff) → **Wuori,** *Kaarlo*

Vuori, *Urho Ilmari* (Koroma; Kuvataiteilijat; Nordström; Paischeff) → **Vuori,** *Ilmari*

Vuori, *Veikko,* figure painter, landscape painter, * 1.2.1905 or 2.2.1905 Turku – SF ⌑ Koroma; Kuvataiteilijat; Paischeff; Vollmer V.

Vuorisalo, *Pauli* → **Vuorisalo,** *Pauli Juhani*

Vuorisalo, *Pauli Juhani,* painter, graphic artist, sculptor, * 16.4.1944 Kankaanpää – SF ⌑ Kuvataiteilijat.

Vuoristo, *Kalle* (Vuoristo, Urho Kaarlo), graphic artist, master draughtsman, still-life painter, landscape painter, * 15.1.1903 or 1.5.1903 Alahärmä, † 3.7.1940 Helsinki – SF ⌑ Koroma; Kuvataiteilijat; Nordström; Paischeff; Vollmer V.

Vuoristo, *Urho Kaarlo* (Koroma;
Kuvataiteilijat; Nordström; Paischeff)
→ **Vuoristo,** *Kalle*

Vurast, *Andreas,* wood sculptor, carver,
f. 1426 – D ⊡ ThB XXXIV.

Vurczinger, *Mihály* → **Wurzinger,** *Mihály*

Vurnik, *Helena* (ELU IV) → **Kottler-Vurnik,** *Helena*

Vurnik, *Ivan* (Vurnik, Ivan (der Jüngere)),
architect, goldsmith, designer, * 1.6.1884
Radovljica, † 1971 Radovlijca – SLO,
YU, A ⊡ DA XXXII; ELU IV;
ThB XXXIV; Vollmer V.

Vurnik, *Ivan (1849)* (Vurnik, Janez;
Vurnik, Ivan (der Ältere)), wood
sculptor, carver, * 2.11.1849 Radovljica,
† 18.3.1911 Radovljica – SLO
⊡ ELU IV; ThB XXXIV.

Vurnik, *Janez* (ELU IV) → **Vurnik,** *Ivan*
(1849)

Vurro, *Michele,* painter, * 1938 Bari – I
⊡ DizArtItal.

Vusel, *Thibaud* → **Vuysel,** *Thibaud*

Vusín, *Daniel* → **Wussin,** *Daniel*

Vuškan, *Petr Ksaverovič* (ChudSSSR II)
→ **Vuškans,** *Pēteris*

Vuškans, *Pēteris* (Vuškan, Petr
Ksaverovič), painter, * 26.10.1924 Ilukste
(Litauen) – LV ⊡ ChudSSSR II.

Vušković, *Dujam* (Vušković, Dujam
Marinov), painter, f. 1442, † before
4.8.1460 – HR ⊡ ELU IV;
ThB XXXIV.

Vušković, *Dujam Marinov* (ELU IV) →
Vušković, *Dujam*

Vuskovič, *Igor' Nikolaevič,* stage set
designer, filmmaker, * 24.2.1904 Odessa
– UA, RUS ⊡ ChudSSSR II.

Vušković, *Miloš,* painter, * 17.8.1900
Cetinje – YU ⊡ ELU IV; Vollmer V.

Vustenhuit, *Henri,* goldsmith, f. 1696
– CH ⊡ Brun III.

Vut, *Ferdinando* → **Voet,** *Ferdinand*

Vuuren, *J. van* (ThB XXXIV) → **Vuuren,**
Jan van

Vuuren, *Jan van* (Vuuren, J. van),
landscape painter, master draughtsman,
* 26.1.1871 Molenaarsgraaf (Zuid-
Holland), † about 2.8.1941 Ermelo
(Gelderland) – NL ⊡ Mak van Waay;
Scheen II; ThB XXXIV; Vollmer VI.

Vuuring van Drielst, *Jan* (Drielst, Jan
Vuuring van), landscape painter, master
draughtsman, * 1789 or 1790 Hoogeveen
(Drenthe), † 3.3.1813 or 8.3.1813
Amsterdam (Noord-Holland) – NL
⊡ Scheen II; ThB IX.

Vuwe, *Hennequin de,* painter, f. 1468 – B
⊡ ThB XXXIV.

Vux, commercial artist, * 15.10.1911
Düren – D ⊡ Vollmer VI.

Vuyck, *Michel,* sculptor, f. 1630, l. 1631
– B, NL ⊡ ThB XXXIV.

Vuyens, *Hector,* tapestry craftsman,
f. 1501 – B, NL ⊡ ThB XXXIV.

Vuyl, *Jan Jansz. den* (1) → **Uyl,** *Jan
Jansz. den* (1595)

Vuyl, *Jan Jansz. van den* (1) → **Uyl,** *Jan
Jansz. den* (1595)

Vuyl, *Johannes Jansz. den* (1) → **Uyl,**
Jan Jansz. den (1595)

Vuyla, *Antoni,* painter, f. 1391 – E
⊡ Ráfols III.

Vuynoz, *Jean,* painter, f. 1470 – F
⊡ Brune.

Vuypres, *Pierre,* painter, f. 1418 – CH
⊡ Brun III.

Vuyriot, *Jean-Jacques,* goldsmith,
f. 25.1.1716, † 22.11.1738 Paris – F
⊡ Nocq IV.

Vuysel, *Thibaud,* painter, f. 1453, l. 1477
– CH ⊡ ThB XXXIV.

Vuyst, *Gaspard de* (De Vuyst, Gaspard),
painter, * 1923 Oostakker – B
⊡ DPB I.

Vuyst, *Josef Nicolaus de* (De Vuyst, Jos.
Nic.), master draughtsman, watercolourist,
* 1896 Gent, † 1946 Gent – B, F
⊡ DPB I; Vollmer V.

Vy, *Gerrit van,* architect, f. 1479 – NL
⊡ ThB XXXIV.

Vyal, *Thomas* → **Vile,** *Thomas*

Vyalov, *Konstantin Aleksandrovich* (Milner)
→ **Vjalov,** *Konstantin Aleksandrovič*

Vyaz'emsky, *Lev Peysakhovich* (Milner) →
Vjaz'menskij, *Lev Pejsachovič*

Vybíral, *Jan,* painter, f. before 1856,
l. 1856 – CZ ⊡ Toman II.

Vyboud, *Jean,* painter, graphic
artist, * 7.4.1872 La Terrasse,
† 8.11.1944 St-Théoffrey (Isère) –
F ⊡ Edouard-Joseph III; Schurr II;
ThB XXXIV; Vollmer V.

Vyčegžanin, *Georgij Vladimirovič*
(Vechegzhanin, Georgiy Vladimirovich),
graphic artist, draughtsman, * 1906 St.
Petersburg, † 1950 Leningrad – RUS
⊡ ChudSSSR II; Milner.

Vyčegžanin, *Jurij Vladimirovič* →
Vyčegžanin, *Georgij Vladimirovič*

Vyčegžanin, *Petr Vladimirovič*
(Severjuchin/Lejkind) → **Ino,** *Pierre*

Vyčeslavcev, *Nikolaj Nikolaevič*
(Vysheslavtsev, Nikolai Nikolaevich),
graphic artist, * 29.10.1890 Anna
(Poltava), † 12.3.1952 Moskau – RUS,
UA ⊡ ChudSSSR II; Milner.

Vychan, *J. L.,* landscape painter, f. 1873,
l. 1877 – GB ⊡ Johnson II; Wood.

Vychodil, *Ladislaus,* painter, stage set
designer, * 1920 Háčky (Moldau) – SK
⊡ Vollmer V.

Vychorjeva, *Lidija Mykolaïvna,*
decorator (?), * 7.7.1936 Kaluga – UA
⊡ SChU.

Vyčítal, *Miroslav,* graphic artist, f. 12.1920
– CZ ⊡ Toman II.

Vycko, *Ivan Mychajlovyč* (Vicko, Ivan
Michajlovič), porcelain decorator,
* 16.6.1930 Krutoj Bereg – UA
⊡ ChudSSSR II; SChU.

Vyčugžanin, *Arkadij Ivanovič,* painter,
* 20.12.1929 Averiči – RUS
⊡ ChudSSSR II.

Vyčulkovs'kyj, *Leon* (SChU) →
Wyczółkowski, *Leon*

Vydai-Brenner, *Nándor* → **Brenner,**
Nándor

Vydai-Brenner, *Nándor* → **Vidai-Brenner,**
Nándor

Vydai-Brenner, *Nándor,* painter, * 1903
– H ⊡ Vollmer V.

Vydal, *Benoist,* medieval printer-painter,
f. 1518, l. 1523 – F ⊡ Audin/Vial II.

Vydal, *Salvateur de* → **Vidart,** *Salvator
de*

Vydra, *Jan,* painter, * 1809 Sluhy,
† 5.11.1857 Prag – CZ ⊡ Toman II.

Vydra, *Josef (1884),* artisan, * 6.2.1884
Polanczyk, l. 1937 – CZ ⊡ Toman II.

Vydra, *Josef Ant.,* painter, * 18.3.1836
Prag, l. 1854 – CZ ⊡ Toman II.

Vydrová, *Marie,* artisan, * 8.10.1896 Prag,
l. 1925 – CZ ⊡ Toman II.

Vydynivs'kyj, *Pantelejmon Fedorovyč,*
painter, * 17.7.1891 Suchoverchov,
l. 1944 – UA ⊡ SChU.

Vyell, *Thomas* → **Vile,** *Thomas*

Vyell, *Thomas (1461),* engraver (?),
f. 1461, l. 1472 – GB ⊡ Harvey.

Vyėrachansu, *Iochannes Chansovič*
(ChudSSSR II) → **Võerahansu,**
Johannes

Vyerachansu, *Jochannes Chansovič* (KChE
V) → **Võerahansu,** *Johannes*

Vyerachansu, *Juchan Chansovič* →
Võerahansu, *Johannes*

Vyerrey, *François,* painter, f. 1601 – F
⊡ ThB XXXIV.

Vyezžev, *Aleksandr Nikolaevič,* painter,
* 13.6.1865 Charkov, † 1918 – UA,
RUS ⊡ ChudSSSR II.

Vygdergauz, *Pavlo Isakovyč,* architect,
* 7.9.1925 Artemowsk – UA ⊡ SChU.

Vygens, *Pieter,* sculptor, f. 1695 – NL
⊡ ThB XXXIV.

Vygerina, *Ada Petrivna,* weaver,
* 3.11.1930 Makeevka – UA ⊡ SChU.

Vygh, *Arent,* portrait painter, f. 1701
– NL ⊡ ThB XXXIV.

Vygh, *Suzanna Catherina* → **Nijmegen,**
Suzanna Catherina van

Vyhnánek, *Jan,* architect, * 23.11.1895
Prag – CZ ⊡ Toman II.

Vykvutagin → **Vukvutagin**

Vylbrief, *P.* (Mak van Waay) → **Vijlbrief,**
Pieter

Vylcan, *Polikarp Iochimovič* → **Vilcan,**
Polikarp Iochimovič

Vylder, *Paul de* (De Vylder, Paul), painter,
* 1942 Sint-Niklaas – B ⊡ DPB I.

Vylko, *Il'ja Konstantinovič,* painter,
graphic artist, * 27.2.1886 Novaja
Zemlja, † 28.9.1960 Archangelsk – RUS
⊡ ChudSSSR II.

Vylko, *Tyko* → **Vylko,** *Il'ja Konstantinovič*

Vylkov, *Mychajlo Ívanovyč* (Vilkov,
Michail Ivanovič), painter, * 1.7.1924
Blochino – UA ⊡ ChudSSSR II.

Vymazal, *Oldřich,* graphic artist,
* 7.4.1912 Brno – CZ ⊡ Toman II.

Vymies, *Jean de,* building craftsman,
f. 1364, l. 1374 – F ⊡ Audin/Vial II.

Vynckboens, *Philip* (1) → **Vinckeboons,**
Philip (1578)

Vyner, *Robert,* goldsmith, f. 1660, l. 1675
– GB ⊡ ThB XXXIV.

Vynnyk, *Zínovíj* (Vinnik, Zinovij L'vovič),
stage set designer, * 8.10.1913 Juzovka
– UA ⊡ ChudSSSR II.

Vynograds'ka, *Marija Kuz'mivna,* weaver,
* 21.8.1916 Dejmanivka – UA ⊡ SChU.

Vynograds'kyj, *Volodymyr Volodymyrovč,*
sculptor, * 17.4.1926 Kiev – UA
⊡ SChU.

Vynois, *André,* goldsmith, * Paris,
f. 18.6.1530 – F ⊡ Roudié.

Vynt, *William,* carpenter, f. 1374,
† 1418 (?) – GB ⊡ Harvey.

Vyrac, *Jacques de* → **Virac,** *Jacques de*

Vyrag, *Julíj Georgíjovyč* → **Virágh,** *Gyula*

Vyrodova-Got'e, *Valentina Gavrilovna*
(ChudSSSR II) → **Vyrodova-Got'je,**
Valentyna Gavrylivna

Vyrodova-Got'je, *Valentyna Gavrylivna*
(Vyrodova-Got'e, Valentina Gavrilovna),
painter, * 4.10.1934 Kiev – UA
⊡ ChudSSSR II; SChU.

Vyrss, *Johann von,* stonemason, f. 1541
– D ⊡ ThB XXXIV.

Vyržikovskij, *Édvard Jakovlevič,*
painter, * 18.4.1928 Irkutsk – RUS
⊡ ChudSSSR II.

Vysborg, *Jens Petersen* → **Wisborg,** *Jens
Petersen*

Vyscher, embroiderer, f. 1491 – D
⊡ Focke.

Vyscher, *Christoffer,* potter, f. 1550 – D
⊡ Focke.

Vyse, *Charles (1882),* sculptor, ceramist, * 16.3.1882 – GB ⌷ ThB XXXIV.

Vyse, *Charles (1887),* porcelain artist, engraver, f. 1887, l. 1927 – GB ⌷ Neuwirth II.

Výšek, *Antonín Dobroslav,* painter, * 1809 Kutrovice, † 13.5.1878 Prag – CZ ⌷ Toman II.

Vysekal, *Edouard Antonin* (Vysekal, Eduard), painter, * 17.3.1890 Kuttenberg, † 2.12.1939 or 3.12.1939 Los Angeles (California) – USA, CZ ⌷ Falk; Hughes; ThB XXXIV; Toman II; Vollmer V.

Vysekal, *Edouard Antonin* (Mistress) → **Vysekal,** *Ella Buchanan*

Vysekal, *Eduard* (Toman II) → **Vysekal,** *Edouard Antonin*

Vysekal, *Ella Buchanan* (Vysekal, Luvan Buchanan), painter, * Le Mars (Iowa), f. 1910, † 11.1.1954 – USA ⌷ Falk.

Vysekal, *Franta,* painter, * 1.10.1882 Kutná Hora, † 14.2.1947 Kutná Hora – CZ ⌷ Toman II.

Vysekal, *Hynek,* decorative painter, * 1867 Kutná Hora, † 1938 Kutná Hora – CZ ⌷ Toman II.

Vysekal, *Jan,* painter, * 1854 Kutná Hora, † 1926 Kutná Hora – CZ ⌷ Toman II.

Vysekal, *Luvan Buchanan* (Falk) → **Vysekal,** *Ella Buchanan*

Vysekal, *Luvena* (Vysekal, Luvena Buchanan), painter, master draughtsman, * 23.12.1873 Le Mars (Iowa), † 11.1.1954 Los Angeles (California) – USA ⌷ Hughes.

Vysekal, *Luvena Buchanan* (Hughes) → **Vysekal,** *Luvena*

Vysekal, *Václav,* portrait painter, * Kutná Hora, f. 1901, † Hradec Králové – CZ ⌷ Toman II.

Vyšens'kyj, *Ivan* → **Ivan Maljar**

Vyšeslavceva, *Marina Aleksandrovna,* modeller, fashion designer, designer, * 2.5.1910 Moskau – RUS ⌷ ChudSSSR II.

Vysheslavtsev, *Nikolai Nikolaevich* (Milner) → **Vyčeslavcev,** *Nikolaj Nikolaevič*

Vyšín, *Matěj,* architect, * 21.2.1724 Prag, l. 1770 – CZ ⌷ Toman II.

Vyšinský, *František* → **Žáček,** *František*

Vyskočil, *František,* sculptor, * 1886 – CZ ⌷ Toman II.

Vyskočil, *Josef,* architect, painter, * 19.3.1895 Prag, l. 1931 – CZ ⌷ Toman II.

Vyskočil, *Josef (1747),* carver, sculptor, f. 26.9.1747, l. 1754 – CZ ⌷ Toman II.

Vyskočil, *Thaddeus* (Toman II) → **Wiskotschill,** *Thaddäus Ignatius*

Vysloužil, *František,* painter, master draughtsman, f. 1918 – CZ ⌷ Toman II.

Vyšlov, *Viktor Vasil'evič,* painter, * 8.9.1935 Ljublino (Moskau) – RUS ⌷ ChudSSSR II.

Vyšlovskyj, *Hrihoryj* → **Wišlowski,** *Georgi*

Vyšnevs'ka, *Zoja Vsevolodivna* (Višnevskaja, Zoja Vsevolodovna), ornamental draughtsman, * 26.7.1918 Verchn'odniprovs'k – UA, ARM ⌷ ChudSSSR II; SChU.

Vyšniauskas, *Bronius* (Višnjauskas, Bronjus Daneljaus), sculptor, * 1.5.1913 or 1.5.1923 Vendžiogala or Gelnaj – LT ⌷ ChudSSSR II; Vollmer V.

Vyšniauskiené-Kačinskaité, *Julije Vinco* (Višnjauskene-Kačinskjte, Juliana Vinszo), ceramist, * 3.11.1926 Vanšvilaj – LT ⌷ ChudSSSR II.

Vyšnjauskas, *Bronius Danieliaus* → **Vyšniauskas,** *Bronius*

Vysočan, *Imrich,* painter, graphic artist, * 1924 – SK ⌷ ArchAKL.

Vysockij, *Evgenij Michajlovič,* architect, * 5.12.1920 Barnaul – TM ⌷ KChE IV.

Vysockij, *Vasilij Nikolaevič,* painter, * 6.1.1908 Sergeevka – RUS ⌷ ChudSSSR II.

Vysockij, *Vladimir Petrovič,* graphic artist, * 13.1.1911 St. Petersburg – RUS ⌷ ChudSSSR II.

Vyšohlíd, *Prokop,* cabinetmaker, carver, sculptor, f. 1736, l. 1764 – CZ ⌷ Toman II.

Vysokogorskij, *Aaron,* engraver, book designer, f. 1797, l. 1798 – RUS ⌷ ChudSSSR II.

Vysoký, *Václav,* painter, f. 1701 – CZ ⌷ Toman II.

Vysotskij, *Konstantin Semenovič,* painter, * 29.5.1864, † 1938 – RUS ⌷ ChudSSSR II; Severjuchin/Lejkind.

Vytautas-Kazys, *Jonynas,* graphic artist, * 16.3.1907 Udrija – LT ⌷ Vollmer V.

Vytenbroeck, *Moysesz van* → **Uyttenbroeck,** *Moysesz van*

Vytiska, *Josef,* architect, * 18.2.1905 Wien – A ⌷ Toman II; Vollmer VI.

Vytiska, *Václav,* architect, f. 1724 – CZ ⌷ Toman II.

Vytlačil, *Václav,* painter, * 1.11.1892 New York, l. before 1961 – F, I, USA ⌷ Edouard-Joseph III; Falk; ThB XXXIV; Toman II; Vollmer V.

Vytlacil, *William,* painter, f. 1913 – USA ⌷ Falk.

Vyve, *Lucien van* (Van Vyve, Lucien), landscape painter, † 1993 Oostende – B ⌷ DPB II.

Vyvere, *Edmond van de* (Van de Vyvere, Edmond), landscape painter, * 1880 Oudenaarde, † 1950 Oudenaarde – B ⌷ Vollmer V.

Vyvyan, *Dorothea M.,* painter, * 1875 Charterhouse (England), l. 1924 – ZA ⌷ Berman.

Vyvyan, *M. C.* (Johnson II) → **Vyvyan,** *M. Caroline*

Vyvyan, *M. Caroline* (Vyvyan, M. C.), painter, f. 1868, l. 1897 – GB ⌷ Johnson II; Wood.

Vyzantios, *Constantinos Dikos* → **Byzantios,** *Constantin*

Vyzantios, *Perikles,* landscape painter, portrait painter, * 1893 Athen, † 1972 – GR ⌷ Vollmer VI.

Vyzyčkanyč, *Gafija Petrivna* (SChU) → **Vyzyčkanyč,** *Hafija Petrivna*

Vyzyčkanyč, *Hafija Petrivna* (Vyzyčkanyč, Gafija Petrivna), weaver, * 22.1.1912 Ganyči – UA ⌷ SChU.

Vzal, *Domingo Antonio,* painter, f. 1746 – E ⌷ ThB XXXIV.

Vžešč, *Evgenij Ksaver'evič* (ChudSSSR II) → **Vžešč,** *Jevgen Ksaverijovyč*

Vžešč, *Jevgen Ksaverijovyč* (Vžešč, Evgenij Ksaver'evič), painter, * 1853 Kiev, † 5.4.1917 – UA ⌷ ChudSSSR II; SChU.

Vžešč, *Jevgen Ksaver'ovyč* → **Vžešč,** *Jevgen Ksaverijovyč*

Vzorov, *Vladimir Ivanovič,* sculptor, painter, * 18.7.1888 Orechovo-Zuevo, † 9.3.1969 Orechovo-Zuevo – RUS ⌷ ChudSSSR II.

W

W., *Benjamin,* copper engraver, l. 1605 – D ⊐ Merlo.

W., *T. V.* → **Weisenthall,** *T. V.*

W., *W.* → **Wiles,** *W.*

W. Backer → **Bakker,** *Willem*

W. Bird → **Yeats,** *Jack Butler*

Waack, *Alfred,* painter, * 11.3.1895 Roßwein, l. before 1961 – D ⊐ Vollmer V.

Waaden, *Lorenz Hansen v.,* goldsmith, silversmith, * 1783, l. 1813 – DK ⊐ Bøje III.

Waage, *C.,* master draughtsman, lithographer, f. 1801, l. 1900 – A ⊐ ThB XXXV.

Waage, *Carl* → **Waage,** *Karl*

Waage, *Dietrich Matthias* → **Wage,** *Dietrich Matthias*

Waage, *Fritz,* architect, * 21.5.1898 Ilok, l. before 1942 – SLO, A ⊐ ThB XXXV.

Waage, *Karl,* veduta painter, master draughtsman, lithographer, * 5.9.1820 Dallwitz, † after 1885 – CZ, A ⊐ Fuchs Maler 19.Jh. Erg.-Bd II.

Waagen, *Adalbert,* landscape painter, * 30.3.1833 or 30.3.1834 München, † 15.4.1898 Berchtesgaden – D ⊐ Münchner Maler IV; Rump; ThB XXXV.

Waagen, *Arthur,* sculptor, * Memel, f. 1869, l. 1887 – LT, F ⊐ Kjellberg Bronzes.

Waagen, *Carl* (Waagen, Karl), history painter, landscape painter, portrait painter, lithographer, * 1800 or about 1800 Hamburg, † 26.11.1873 München – D, PL ⊐ Münchner Maler IV; Rump; Schidlof Frankreich; ThB XXXV.

Waagen, *Friedrich Ludwig Heinrich,* portrait painter, history painter, landscape painter, * 1750 or about 1760 Göttingen, † 1822 or after 1820 Dresden (?) – D ⊐ Rump; ThB XXXV.

Waagen, *G. F.,* painter, * 11.2.1794 Hamburg, † 15.7.1868 Kopenhagen – D, DK ⊐ Rump.

Waagen, *Jørgen,* goldsmith, f. 1580, † before 1605 – DK ⊐ Bøje II.

Waagen, *Karl* (Schidlof Frankreich) → **Waagen,** *Carl*

Waaghienen, *Hendrik* → **Waghevens,** *Hendrik*

Waaghienen, *Heyn* → **Waghevens,** *Hendrik*

Waagner, *Alfred,* painter, artisan, * 23.4.1886 Wien, † 29.8.1960 Wien – A ⊐ Fuchs Geb. Jgg. II; ThB XXXV; Vollmer V.

Waagner-Waagström, *Emmy,* painter, * 1922 or 1933 Eggenberg, † 1986 Salzburg– A ⊐ Fuchs Maler 20.Jh. IV.

Waagstein, *Joen,* watercolourist, pastellist, * 4.9.1879 Klaksvík, † 15.12.1949 Thorshavn – IS ⊐ Vollmer V.

Waaijer, *Simon Rinke,* watercolourist, master draughtsman, * 22.4.1908 Edam (Noord-Holland) – NL ⊐ Scheen II.

Waal, *Françoys de,* architect, f. 1720 – RUS, NL ⊐ ThB XXXV.

Waal, *Jan de,* cabinetmaker, f. 1614 – NL ⊐ ThB XXXV.

Waal, *Justus de,* painter, etcher, * before 31.12.1747 Utrecht (Utrecht), † about 1800 Utrecht (Utrecht) – NL ⊐ Scheen II; ThB XXXV; Waller.

Waal, *Martinus Wilhelmus van de,* etcher, master draughtsman, * 18.6.1868 Rhenen (Utrecht), † 13.2.1916 Zeist (Utrecht) – NL ⊐ Scheen II; ThB XXXV; Waller.

Waal, *Philip van der,* copper engraver, f. about 1800, l. 1810 – F ⊐ Scheen II; ThB XXXV.

Waal, *Philipp* → **Wahl,** *Philipp*

Waal, *Willem Jacobus van der,* sculptor, * 15.12.1878 Den Haag (Zuid-Holland), † 13.3.1913 Den Haag (Zuid-Holland) – NL ⊐ Scheen II.

Waal, *Willem Johannes van der,* sculptor, * 31.12.1878 Den Haag (Zuid-Holland), † 8.12.1965 Den Haag (Zuid-Holland) – NL ⊐ Scheen II.

Waalkes, *Otto* (Flemig) → **OTTO** (1948)

Waals, *Fredericus Johannes van der,* watercolourist, master draughtsman, etcher, sculptor, fresco painter, * 2.7.1897 Amsterdam (Noord-Holland), l. before 1970 – NL ⊐ Scheen II.

Waals, *Goffredo* → **Wals,** *Gottfried*

Waals, *Gottfried* → **Wals,** *Gottfried*

Waals, *H. N. F. J. van der,* landscape painter (?), f. before 1970 – NL ⊐ Scheen II (Nachtr.).

Waals, *Johannes Jacobus van der,* decorative painter, painter (?), * 7.12.1877 Raamsdonk (Noord-Brabant), † 9.9.1926 Den Haag (Zuid-Holland) – NL ⊐ Scheen II.

Waals, *Noach van der,* bookplate artist, lithographer, master draughtsman, blazoner, * 16.9.1852 Schiedam (Zuid-Holland), † about 8.2.1930 Arnhem (Gelderland) – NL ⊐ Scheen II; ThB XXXV; Waller.

Waalwijk van Doorn, *Louise Johanna Maria Wilhelmina van,* artisan, * 31.8.1933 Pladoje – NL ⊐ Scheen II.

Waanders, *Franciscus Bernardus,* master draughtsman, copper engraver, lithographer, etcher, painter, * 26.5.1809 Amsterdam (Noord-Holland), † 29.12.1880 Den Haag (Zuid-Holland) – NL ⊐ Scheen II; ThB XXXV; Waller.

Waanders, *Willem* (Waanders, Wilm), landscape painter, still-life painter, watercolourist, master draughtsman, * 19.7.1900 or 19.7.1901 Rotterdam (Zuid-Holland) – NL ⊐ Mak van Waay; Scheen II; Vollmer V.

Waanders, *Wilm* (Mak van Waay; Vollmer V) → **Waanders,** *Willem*

Waano-Gano, *Joe* (EAAm III; Falk) → **Waano-Gano,** *Joe T. N.*

Waano-Gano, *Joe T. N.* (Waano-Gano, Joe), painter, master draughtsman, designer, * 3.3.1906 Salt Lake City (Utah) – USA ⊐ EAAm III; Falk; Samuels.

Waard, *Adri de* → **Waard,** *Adrianus de*

Waard, *Adrianus de,* sculptor, * 27.2.1923 Rotterdam (Zuid-Holland) – NL ⊐ Scheen II.

Waard, *Anthonie de* (Waard, Antoni de), painter, * 1689 Den Haag (Zuid-Holland), † 26.11.1751 Den Haag (Zuid-Holland) – NL ⊐ Scheen II; ThB XXXV.

Waard, *Antoni de* (ThB XXXV) → **Waard,** *Anthonie de*

Waard, *C. van* (Scheen II) → **Waardt,** *C. van*

Waard, *Nicolaas Matthijs de,* painter (?), f. 1966 – NL ⊐ Scheen II (Nachtr.).

Waarden, *Jan van der (1811)* (Waarden, Jan van der), fruit painter, flower painter, landscape painter, still-life painter, * 7.8.1811 Haarlem (Noord-Holland), † 20.7.1872 Haarlem (Noord-Holland) – NL ⊐ Pavière III.1; Scheen II.

Waarden, *Jan van der (1870)* (Waarden, John van der), master draughtsman, painter, * 10.9.1870 or 10.9.1871 Amsterdam (Noord-Holland), † 10.2.1919 Hilversum (Noord-Holland) – NL ⊐ Scheen II; Vollmer V.

Waarden, *John van der* (Vollmer V) → **Waarden,** *Jan van der (1870)*

Waarden, *N. van der,* master draughtsman, f. about 1900 – NL ⊐ Scheen II (Nachtr.).

Waardenburg, *Dirk,* copper engraver, * about 1692 or 1693 Amsterdam, † before 27.11.1753 – NL ⊐ ThB XXXV; Waller.

Waardenburg, *Everhard,* painter, master draughtsman, * 1.1.1792 Franeker (Friesland) or Haarlem (Noord-Holland), † 9.9.1839 Arnhem (Gelderland) – NL ⊐ Scheen II; ThB XXXV.

Waardenburg, *Henricus,* painter, * 10.2.1760 Franeker (Friesland), † 23.8.1812 Haarlem (Noord-Holland) – NL ⊐ Scheen II.

Waardt, *Antoni de* → **Waard,** *Anthonie de*

Waardt, *C. van* (Waard, C. van), master draughtsman, f. before 1793, l. 1814 – NL ⊐ Scheen II; ThB XXXV.

Waardt, *Pieter de,* painter, * about 1731 Den Haag (Zuid-Holland), l. 1754 – NL ⊐ Scheen II.

Waarenreich, *David,* goldsmith (?), f. 1881, l. 1884 – A ⊐ Neuwirth Lex. II.

Waart, *Abraham Bastiaansz van der,* copper engraver, f. about 1700 – NL ⊐ Waller.

Waart, *C. van* → **Waardt,** *C. van*

Waart, *Guido de* → **Waart,** *Guido Franciscus de*

Waart, *Guido Franciscus de,* painter, sculptor, graphic designer, * 5.4.1931 Rotterdam (Zuid-Holland) – NL ⊐ Scheen II.

Waarum, *Michel Arnesen,* goldsmith, silversmith, * about 1789 Kristiana, † 1841 – DK ⊐ Bøje II.

Waas, *Aart van* → **Waes,** *Aert van*

Waas, *Adam,* gunmaker, * 2.12.1771,
† 28.3.1849 – D ⌑ Sitzmann.

Waas, *Aert van* → **Waas,** *Aert van*

Waas, *Friedrich,* gunmaker, * 14.6.1764,
† 6.5.1813 – D ⌑ Sitzmann.

Waas, *Heinrich,* painter, graphic
artist, * 1900 Frankfurt (Main) – D
⌑ BildKueFfm.

Waas, *Joh. Christoph,* gunmaker,
* 5.3.1724, † 19.12.1798 – D
⌑ Sitzmann.

Waas, *Joh. Wolfgang,* gunmaker,
* 4.8.1734, † 22.5.1793 – D
⌑ Sitzmann.

Waas, *Joh. Wolfgang Dominikus* → **Waas,**
Joh. Wolfgang

Waas, *Johann,* gunmaker, * 1691
Stadtsteinach, † 13.10.1746 Bamberg
– D ⌑ Sitzmann.

Waas, *Morris Abraham,* still-life painter,
* 1843, † 1927 – GB ⌑ Pavière III.2.

Waaterloo, *Antonie* → **Waterloo,** *Anthonie*

Waay, *Nicolaas van der,* etcher, master
draughtsman, watercolourist, decorative
artist, * 15.10.1855 Amsterdam (Noord-
Holland), † 18.12.1936 Amsterdam
(Noord-Holland) – NL ⌑ Scheen II;
ThB XXXV; Waller.

Wabak, *Alois,* goldsmith, silversmith,
f. about 1920 – A ⌑ Neuwirth Lex. II.

Wabbe, *Jakob,* portrait painter, history
painter, f. about 1602, l. 1634 – NL
⌑ Bernt III; ThB XXXV.

Wabbes, *Marie,* painter, illustrator, * 1936
Brüssel – B ⌑ DPB II.

Wabel, *Henry,* painter, * 18.2.1889
Zürich, † 17.1.1981 Zürich – CH
⌑ Brun IV; KVS; LZSK; Plüss/Tavel II;
ThB XXXV; Vollmer V.

Wabelhorst, *Johann Heinrich,*
cabinetmaker, f. 1722 – D
⌑ ThB XXXV.

Wabelhost, *Johann Heinrich* →
Wabelhorst, *Johann Heinrich*

Waben, *Jakob* → **Wabbe,** *Jakob*

Waber, *Herlinde* → **Waber,** *Linde*

Waber, *Linde,* painter, graphic
artist, * 24.5.1940 Zwettl – A
⌑ Fuchs Maler 20.Jh. IV.

Waber, *Willi,* painter, stage set designer,
linocut artist, * 12.6.1915 Thun –
CH ⌑ KVS; LZSK; Plüss/Tavel II;
Vollmer VI.

Wabersich, *Anastas,* porcelain colourist,
* 1828 Schlaggenwald, † 1886 – CZ
⌑ Neuwirth II.

Wabersich, *Anton,* porcelain colourist,
* 1851 Schlaggenwald, l. 1879 – CZ
⌑ Neuwirth II.

Wabersich, *Josef (1793),* porcelain
colourist, * 1793 Gablonz,
† Schlaggenwald, l. 1850 – CZ
⌑ Neuwirth II.

Wabersich, *Josef (1821),* porcelain
colourist, * 1821 Schlaggenwald, † 1894
– CZ ⌑ Neuwirth II.

Wabersich, *Joseph* → **Wabersich,** *Josef*
(1793)

Wabersich, *Stefan (1785),* porcelain
colourist, * 1785 Gablonz, † 1.2.1849
Karlsbad – CZ ⌑ Neuwirth II.

Wabersich, *Stefan (1854),* porcelain
painter, f. 1854, † 1858 Pirkenhammer
– CZ ⌑ Neuwirth II.

Wable, *Charles,* architect, * 1846 Paris,
l. 1900 – F ⌑ Delaire; ThB XXXV.

Wabner, *Hieronimus,* painter, * 1577
Ljubljana, † 24.9.1628 Rom – I, SLO
⌑ ThB XXXV.

Waborsich, *Stefan* → **Wabersich,** *Stefan*
(1785)

Wabrosch, *Berta,* figure painter,
* 19.11.1900 Budapest – H
⌑ MagyFestAdat; ThB XXXV;
Vollmer V.

Wabst, *Hans,* painter, * 1916 Harthau
(Chemnitz) – D ⌑ Vollmer V.

Wacasey, *William,* artist, f. 1968 – USA
⌑ Dickason Cederholm.

Wach, *Aloys,* painter, etcher, designer,
* 30.4.1892 Lambach (Ober-Österreich),
† 18.4.1940 Braunau am Inn –
A ⌑ Flemig; Fuchs Geb. Jgg. II;
ThB XXXV; Vollmer V.

Wach, *Hugo C. C.,* architect, * 4.4.1872
Tübingen, † 31.7.1939 Murnau – D
⌑ ThB XXXV.

Wach, *Karl,* architect, * 7.1.1878
Höchst (Main), l. before 1942 – D
⌑ ThB XXXV.

Wach, *Karl Wilhelm* → **Wach,** *Wilhelm*

Wach, *Nicolaus,* clockmaker, f. before
1911 – CZ ⌑ ThB XXXV.

Wach, *Rudolf,* sculptor, * 1934 Hall
(Tirol) – A ⌑ Vollmer V.

Wach, *Wilhelm,* painter, * 11.9.1787
Berlin, † 24.11.1845 Berlin – D
⌑ ThB XXXV.

Wach-Wacheneck, *Max,* sculptor,
* 31.12.1871 Berlin, l. before 1942
– D ⌑ ThB XXXV.

Wacha, *Čeněk* → **Vacha,** *Vincenc*

Wacha, *Rodolfo,* painter, f. 1910, † 1943
Buenos Aires – RA ⌑ EAAm III;
Merlino.

Wacha, *Vincenc* → **Vacha,** *Vincenc*

Wacha, *Wolfram,* painter, sculptor,
* 9.5.1931 Brünn – CZ, A
⌑ Fuchs Maler 20.Jh. IV.

Wachberger, *Eugen,* architect, f. 1950
– A ⌑ Vollmer V.

Wache, *Adolf,* porcelain painter, f. 1880,
l. 1894 – D ⌑ Neuwirth II.

Wache, *Amand,* pewter caster, f. 1785
– PL ⌑ ThB XXXV.

Wache, *F. W.,* figure painter,
porcelain painter, f. about 1910 – D
⌑ Neuwirth II.

Wachelin, *Hanns* → **Wechtlin,** *Hans*
(1480)

Wachendorf, *Peter,* landscape painter,
veduta painter, * 22.11.1864
Düsseldorf, l. 30.9.1933 – A, D
⌑ Fuchs Maler 19.Jh. Erg.-Bd II.

Wachendorff, *Irmgard,* sculptor, * 1923
– D ⌑ Nagel.

Wachener, *Egidius* → **Wagner,** *Egidius*
(1557)

Wachenfeld, *Johann Heinrich,* faience
maker, potter, * 5.3.1694 Wolfshagen
(Kassel), † 15.2.1726 Durlach – D, F
⌑ Rückert; ThB XXXV.

Wachenheim, *Simon,* cabinetmaker,
f. 1626, † 1670 – D ⌑ ThB XXXV.

Wachenhusen, *Adolf* → **Wachenhusen,**
Friedrich

Wachenhusen, *Friedrich* (Wachenhusen,
Fritz), painter, lithographer, etcher,
* 27.5.1859 Schwerin, † 7.1925
Schwerin – D ⌑ Feddersen; Jansa;
Rump; ThB XXXV.

Wachenhusen, *Fritz* (Jansa; Rump) →
Wachenhusen, *Friedrich*

Wacher, architect, f. 1482 – D
⌑ ThB XXXV.

Wacheux, *Frédéric,* designer, * 1860 or
1861 Frankreich, l. 23.11.1889 – USA
⌑ Karel.

Wacheux, *Yves,* landscape painter,
pastellist, f. 1901 – F ⌑ Bénézit.

Wachler, *Maria Juliana* → **Wermuth,**
Maria Juliana

Wachlmayr, *Aloys* → **Wach,** *Aloys*

Wachmann, *Ludwig,* goldsmith, f. 1632
– EW ⌑ ThB XXXV.

Wacholder, *Alice* → **Noemme,** *Alice*

Wachramejeff, *Alexander Iwanowitsch*
(ThB XXXV) → **Vachrameev,** *Aleksandr
Ivanovič*

Wachs, *Pierre,* engraver, * 1957 Moselle
– F ⌑ Bauer/Carpentier VI.

Wachs, *Sabine,* ceramist, * 1960
Wermsdorf (Sachsen) – D ⌑ WWCCA.

Wachsenhusen-Schindowski, *Lucie,* portrait
painter, landscape painter, f. 1930 – D
⌑ Wolff-Thomsen.

Wachsmann, *Alois,* architect, painter,
* 14.5.1898, † 16.5.1942 Jičín – CZ
⌑ Toman II; Vollmer V.

Wachsmann, *Anton,* master draughtsman,
copper engraver, * about 1765, † about
1836 Berlin – D ⌑ ThB XXXV.

Wachsmann, *Bedřich* (Toman II) →
Wachsmann, *Friedrich*

Wachsmann, *Bedřich (1871)* (Wachsmann,
Bedřich (der Jüngere)), painter,
* 8.9.1871 Svojšice, † 29.1.1944 Prag
– CZ ⌑ Toman II.

Wachsmann, *Friedrich* (Wachsmann,
Bedřich), painter, lithographer,
* 24.5.1820 Leitmeritz, † 27.2.1897 Prag
– CZ, A, D ⌑ Münchner Maler IV;
ThB XXXV; Toman II.

Wachsmann, *Julius,* landscape
painter, illustrator, * 25.4.1866
Brünn, † 20.3.1936 Wien – A
⌑ Fuchs Maler 19.Jh. Erg.-Bd II;
Fuchs Maler 19.Jh. IV; ThB XXXV;
Toman II.

Wachsmann, *Konrad* (Wachsmann, Konrad
Ludwig), architect, * 16.5.1901 Frankfurt
(Oder), † 25.11.1980 Los Angeles
– D, USA ⌑ DA XXXII; ELU IV;
Vollmer V.

Wachsmann, *Konrad Ludwig* (DA XXXII)
→ **Wachsmann,** *Konrad*

Wachsmann, *Mendel,* goldsmith,
silversmith, f. 1898, l. 1908 – A
⌑ Neuwirth Lex. II.

Wachsmann, *Rosa,* landscape painter,
veduta painter, f. 1901 – A
⌑ Fuchs Maler 19.Jh. Erg.-Bd II.

Wachsmann, *Wolf,* goldsmith, jeweller,
f. 2.1912 – A ⌑ Neuwirth Lex. II.

Wachsmut, *Hans Heinrich,* minter,
† before 22.10.1606 – D ⌑ Zülch.

Wachsmuth, *Auguste* → **Synnberg,**
Auguste

Wachsmuth, *David,* sculptor, * 1652
Speyer, † 3.12.1701 Prag – CZ, D
⌑ ThB XXXV; Toman II.

Wachsmuth, *Eberhard,* caricaturist, graphic
artist, painter, * 24.12.1919 Eichwalde
(Teltow) – D ⌑ Flemig.

Wachsmuth, *Ferdinand,* painter, etcher,
lithographer, * 21.3.1802 Mülhausen,
† 10.11.1869 or 11.11.1869 Versailles
– F, DZ ⌑ Bauer/Carpentier VI;
ThB XXXV.

Wachsmuth, *François Joseph,* painter,
* 10.12.1772 Straßburg, † 10.8.1833
Mülhausen – F ⌑ Bauer/Carpentier VI.

Wachsmuth, *Fritz,* sculptor, * 5.11.1897
Kassel, l. before 1961 – D
⌑ Vollmer V.

Wachsmuth, *Ieremias* → **Wachsmuth,**
Jeremias

Wachsmuth, *Jean Frédéric Albert,* master
draughtsman, * 23.11.1808 Mulhouse
(Elsaß), † 15.11.1853 Mulhouse (Elsaß)
– F ⌑ Bauer/Carpentier VI.

Wachsmuth, *Jean Pierre*, master draughtsman, * 7.11.1812 Mulhouse (Elsaß), † Terre Haute (Indiana), l. 1830 – USA ⊞ Bauer/Carpentier VI; Karel.

Wachsmuth, *Jeremias* (Ceranimo, J.), ornamental draughtsman, ornamental engraver, * 1711(?) Augsburg, † before 2.9.1771 Augsburg – I, D ⊞ ThB VI; ThB XXXV.

Wachsmuth, *Jeremie* → **Wachsmuth,** *Jeremias*

Wachsmuth, *Johan Berendt*, silversmith, f. 1704, † before 16.7.1717 – S ⊞ SvKL V.

Wachsmuth, *Livia*, ceramist, * 14.5.1953 Lengerich – D ⊞ WWCCA.

Wachsmuth, *Maximilian*, painter, * 14.7.1859 Laßrönne (Hannover), l. 1912 – D ⊞ Jansa; Münchner Maler IV; ThB XXXV.

Wachsmuth, *Michael*, copper engraver, f. about 1760, l. 1770 – CH ⊞ ThB XXXV.

Wachsmuth-Badel, *Juliette-Jeanne* → **Badel,** *Juliette-Jeanne*

Wachta, *A.*, landscape painter, veduta painter, f. 1880 – A ⊞ Fuchs Maler 19.Jh. Erg.-Bd II.

Wachtel, *Ann* → **Lacy,** *Ann*

Wachtel, *Clarette*, graphic artist, stage set designer, * 21.1.1926 Ploieşti – RO ⊞ Barbosa.

Wachtel, *Claus (1542)*, bell founder, f. 1542, l. 1545 – D ⊞ ThB XXXV.

Wachtel, *Elemér*, architect, * 1878, † 29.10.1928 Budapest – RO, CZ, H ⊞ ThB XXXV.

Wachtel, *Elmer*, landscape painter, illustrator, master draughtsman, * 21.1.1864 or 24.1.1864 Baltimore (Maryland), † 31.8.1929 Guadalajara (Mexico) – USA ⊞ EAAm III; Falk; Hughes; Samuels; ThB XXXV.

Wachtel, *Elmer* (Mistress) → **Wachtel,** *Marion*

Wachtel, *Enrico*, goldsmith, * Deutschland(?), f. 1483 – I ⊞ Bulgari I.2.

Wachtel, *Felix*, porcelain painter, f. 1894 – F ⊞ Neuwirth II.

Wachtel, *Hermann*, landscape painter, Mainz(?), f. 1704 – CZ, D ⊞ ThB XXXV; Toman II.

Wachtel, *Johann* → **Wachtl,** *Johann (1778)*

Wachtel, *Marion* (Wachtel, Marion Kavanaugh), watercolourist, * 1875 or 10.6.1876 Milwaukee (Wisconsin), † 22.5.1954 Pasadena (California) – USA ⊞ Falk; Hughes; Samuels.

Wachtel, *Marion Kavanaugh* (Falk; Hughes) → **Wachtel,** *Marion*

Wachtel, *Roman*, painter, graphic artist, * 1905 Lemberg – UA, A, PL ⊞ Fuchs Maler 20.Jh. IV.

Wachtel, *Schulim*, goldsmith, f. 2.1920 – A ⊞ Neuwirth Lex. II.

Wachtel, *Simon*, painter, † 9.2.1740 Prag – CZ, D ⊞ Toman II.

Wachtel, *Stefanie*, painter, * 2.12.1871 Olmütz, l. before 1942 – A ⊞ Fuchs Maler 19.Jh. Erg.-Bd II; Fuchs Maler 19.Jh. IV; ThB XXXV.

Wachtel, *Wilhelm*, book illustrator, graphic artist, genre painter, portrait painter, * 12.8.1875 Lemberg, † 1942 – A, PL ⊞ Fuchs Maler 19.Jh. Erg.-Bd II; Vollmer V.

Wachtels, *M.*, artist, f. about 1814 – NL ⊞ Scheen II.

Wachtels, *Mattheus Thomas Cornelis(?)* → **Wachtels,** *M.*

Wachten, *Isak* → **Wacklin,** *Isak*

Wachtendonk, *Hendrik*, miniature painter, f. 1301 – NL ⊞ D'Ancona/Aeschlimann.

Wachter, *Christian*, photographer, * 5.10.1949 Oberwart – A ⊞ List.

Wachter, *Christoph (1748)* (Wachter, Christoph), sculptor, * about 1748, l. after 1781 – D, CZ ⊞ ThB XXXV.

Wachter, *Christoph (1966)*, painter, sculptor, * 24.2.1966 Zürich – CH ⊞ KVS.

Wachter, *Emil*, painter, graphic artist, designer, * 29.4.1921 Neuburgweier (Karlsruhe) – D ⊞ Mülfarth; Vollmer V.

Wachter, *Georg*, portrait painter, genre painter, * 23.11.1809 Hall (Tirol), † 18.12.1863 Bozen – A, I ⊞ Fuchs Maler 19.Jh. IV; ThB XXXV.

Wachter, *Hans* → **Wachter,** *Paul (1618)*

Wachter, *Hans*, miniature sculptor, * 1931 Waltenhofen – D ⊞ Vollmer VI.

Wachter, *Herbert*, painter, graphic artist, * 9.1.1928 Imst – A ⊞ Fuchs Maler 20.Jh. IV; Vollmer V.

Wachter, *Jakob* → **Wechter,** *Jakob*

Wachter, *Jekaterina Alexandrowna* (ThB XXXV) → **Vachter,** *Ekaterina Karlovna*

Wachter, *Johann*, painter, * before 16.12.1646 Landeck (Tirol), l. 1672 – A ⊞ ThB XXXV.

Wachter, *Johann Peter*, architect, f. 1665, † 1692 Hannover – D ⊞ ThB XXXV.

Wachter, *Matthäus*, architect, f. 1787, l. 1791 – I ⊞ ThB XXXV.

Wachter, *Mileus*, artist, * about 1790, l. 1860 – USA, D ⊞ Groce/Wallace.

Wachter, *Paul (1618)*, goldsmith, * Augsburg, f. 1618, † 1632 – D ⊞ Seling III.

Wachter, *Paul (1728)* (Wachter, Paul), stucco worker, f. 1728 – A ⊞ ThB XXXV.

Wachter, *Rodolphe*, artist, f. 1584 – CH ⊞ Brun III.

Wachter, *Wilhelm*, porcelain painter, f. 1890 – D ⊞ Neuwirth II.

Wachter, *Wolfgang*, painter, * 1621 Bamberg, † 11.5.1684 Hartkirchen – D ⊞ ThB XXXV.

Wachtl, *Adolf*, painter, f. 1704 – CZ ⊞ Toman II.

Wachtl, *Johann (1778)*, lithographer, portrait painter, history painter, * 1778 Graz or Wien, † about 1839 or after 1835 Steyr – A ⊞ Fuchs Maler 19.Jh. IV; List; Schidlof Frankreich; ThB XXXV.

Wachtler, *Fülöp*, engraver, copper engraver, * 1816, † 1897 Budapest – H ⊞ ThB XXXV.

Wachtler, *Matthäus* → **Wachter,** *Matthäus*

Wachtler, *Philipp* → **Wachtler,** *Fülöp*

Wachtmeister, *Linda E. A.*, sculptor, master draughtsman, * 9.3.1950 Washington – USA ⊞ Watson-Jones.

Wachtmeister, *Linda Elisabeth Anne* → **Wachtmeister,** *Linda E. A.*

Wachtmeister, *Sophie Louise* (Wachtmeister af Johannishus, Sophie-Louise Elisabeth; Wachtmeister, Sophie-Louise Elisabeth), sculptor, painter, batik artist, * 10.9.1886 Clarens, l. 1943 – S ⊞ Konstlex.; SvK; SvKL V; Vollmer V.

Wachtmeister, *Sophie-Louise Elisabeth* (SvK) → **Wachtmeister,** *Sophie Louise*

Wachtmeister af Björkö, *Axel Gustaf*, painter, * 12.7.1688 Tuna (Rystads socken), † 8.1.1751 Vindö (Ö. Eds socken) – S ⊞ SvKL V.

Wachtmeister af Johannishus, *Agathe*, painter, * 7.10.1799 Kungsbro (Vretaklosters socken), † 6.1.1890 Johannishus (Hjortsberga socken) – S ⊞ SvKL V.

Wachtmeister af Johannishus, *Axel Knut*, master draughtsman, * 13.3.1812 Stockholm, † 7.4.1907 Kristianstad – S ⊞ SvKL V.

Wachtmeister af Johannishus, *Carl Axel*, master draughtsman, painter, * 8.5.1754 Karlskrona, † 5.4.1810 Trolle-Ljungby – S ⊞ SvKL V.

Wachtmeister af Johannishus, *Frances* → **Wachtmeister af Johannishus,** *Frances Aurore*

Wachtmeister af Johannishus, *Frances Aurore*, painter, master draughtsman, * 11.2.1868 Stockholm, † 14.1.1922 Västeråkra (Nättraby socken) – S ⊞ SvKL V.

Wachtmeister af Johannishus, *Hans*, painter, * 23.2.1828 Karlskrona, † 10.11.1905 Skärva (Nättraby socken) – S ⊞ SvKL V.

Wachtmeister af Johannishus, *Louise Catharina*, master draughtsman, * 6.10.1813 Stockholm, † 7.11.1859 Torp (Sörby socken) – S ⊞ SvKL V.

Wachtmeister af Johannishus, *Sofia Lovisa*, painter, master draughtsman, * 30.1.1825 Våxnäs (Karlstad), † 3.10.1885 Valje (Sölvesborg) – S ⊞ SvKL V.

Wachtmeister af Johannishus, *Sofie-Louise* → **Wachtmeister af Johannishus,** *Sofia Lovisa*

Wachtmeister af Johannishus, *Sophie-Louise* → **Wachtmeister,** *Sophie Louise*

Wachtmeister af Johannishus, *Sophie-Louise Elisabeth* (SvKL V) → **Wachtmeister,** *Sophie Louise*

Wachtmeister af Johannishus, *Ulla* → **Wachtmeister af Johannishus,** *Ulla Liv Elisabeth Adelaide*

Wachtmeister af Johannishus, *Ulla Liv Elisabeth Adelaide*, painter, textile artist, * 3.8.1926 Skövde – S ⊞ SvKL V.

Wacik, *Franz*, painter, graphic artist, illustrator, stage set designer, caricaturist, * 9.9.1883 Wien, † 15.9.1938 Wien – A ⊞ ELU IV; Flemig; Fuchs Geb. Jgg. II; Ries; ThB XXXV; Vollmer V.

Wacik, *Marianne*, painter, artisan, * 20.2.1891 Pettau, † 31.7.1974 Wien – A ⊞ Fuchs Geb. Jgg. II.

Wacík, *Robert F.*, portrait painter, landscape painter, * 6.6.1880 Strakonice – CZ ⊞ Toman II.

Wack, *Ethel Barksdale*, portrait painter, * 26.8.1898 Wilmington (Delaware), † 1974 Santa Barbara (California) – USA ⊞ Falk; Hughes.

Wack, *Henry Wellington*, painter, designer, * 1870 or 21.12.1875 Baltimore, † about 1955 – USA ⊞ EAAm III; Falk.

Wackefeld, *John* → **Wakefield,** *John*

Wackenfeld, *Johann Heinrich* → **Wachenfeld,** *Johann Heinrich*

Wackenreuder, *Vitus*, painter, engineer, f. 1852, l. 1861 – USA ⊞ Hughes.

wacker → **Waechter,** *Konrad*

Wacker, stucco worker, sculptor, f. 1774, l. 1775 – F ⊞ Lami 18.Jh. II; ThB XXXV.

Wacker, *Alois*, goldsmith, f. 1797, l. 1814 – A ⊞ ThB XXXV.

Wacker, *Christian*, sculptor, * 24.12.1947 Staffelbach – CH ⊞ KVS.

Wacker, *Gottlieb*, instrument maker, f. 14.1.1871 – CH ⊞ Brun IV.

Wacker, *Hans,* painter, * 21.12.1868
Düsseldorf, † 26.3.1958 Ferch
(Schwielowsee) – D ⊡ ThB XXXV;
Vollmer V.

Wacker, *Johann David,* painter,
* Thannhausen (Schwaben), f. 1738
– D ⊡ ThB XXXV.

Wacker, *Moriz,* goldsmith,
silversmith, f. 1899, l. 1908 – A
⊡ Neuwirth Lex. II.

Wacker, *Philipp,* painter, f. 1601 – D
⊡ ThB XXXV.

Wacker, *Rudolf,* painter, graphic artist,
* 25.2.1893 Bregenz, † 19.4.1939
Bregenz – A ⊡ Davidson II.2;
Fuchs Geb. Jgg. II; List; ThB XXXV;
Vollmer V.

Wacker, *Valentin* → **Wackner,** *Valentin*

Wackerbarth, *Christoph August von,*
architect, * 22.3.1662 (Gut) Kogel
(Ratzeburg), † 14.8.1734 Dresden – D
⊡ ThB XXXV.

Wackerle, *Josef* (Davidson I; ELU IV) →
Wackerle, *Joseph*

Wackerle, *Joseph* (Wackerle, Josef),
cartoonist, sculptor, painter, designer,
illustrator, * 15.5.1880 Partenkirchen,
† 2.3.1959 Partenkirchen – D
⊡ Davidson I; ELU IV; Flemig;
ThB XXXV; Vollmer V; Vollmer VI.

Wackerle, *Peter,* painter, * 13.7.1898
Innsbruck, † 3.8.1935 Innsbruck – A
⊡ Fuchs Geb. Jgg. II.

Wackerman, *Dorothy,* painter, * 1899
Cleveland (Ohio), l. before 1942 – USA
⊡ ThB XXXV.

Wackermann, *Gérard,* painter, decorator,
* 28.2.1944 Lunéville (Meurthe-et-
Moselle) – F ⊡ Bauer/Carpentier VI.

Wackers, *Rudolf Bernardus Andréas
Maria,* watercolourist, master
draughtsman, etcher, sculptor,
* 15.12.1941 Echt (Limburg) – NL
⊡ Scheen II.

Wackers, *Ruud* → **Wackers,** *Rudolf
Bernardus Andréas Maria*

Wackis, *B.* (Pavière I) → **Wackis,** *J. B.*

Wackis, *J. B.* (Wackis, B.), flower painter,
f. 1701 – F ⊡ Pavière I; ThB XXXV.

Wacklin, *Henric,* architect, painter, * 1736
Uleåborg, † 1802 Uleåborg – SF, S
⊡ SvKL V.

Wacklin, *Isaac* (Paischeff; SvKL V;
Weilbach VIII) → **Wacklin,** *Isak*

Wacklin, *Isak* (Wacklin, Isaac), painter,
* 1720 Uleåborg, † 9.9.1758 Stockholm
– S, SF ⊡ Koroma; Kuvataiteilijat;
Paischeff; SvK; SvKL V; ThB XXXV;
Weilbach VIII.

Wackner, *Valentin,* ebony artist,
f. 15.2.1781, l. 1788 – F
⊡ Kjellberg Mobilier; ThB XXXV.

Wacław, *Michał* → **Łypaczewski,** *Michał*

Wacławik, *František* → **Watzlawik,**
František

Waclik, *Alois,* painter, photographer,
* 28.5.1952 Klachau (Tauplitz) – A
⊡ Fuchs Maler 20.Jh. IV; List.

Wacquez, *Adolphe André,* painter, copper
engraver, * 5.12.1814 Sedan, l. 1865
– F ⊡ ThB XXXV.

Wacquiez, *Henri,* painter, sculptor,
* 24.8.1907 Chatou (Yvelines) – F
⊡ Bénézit.

Waczek, *Wenzel,* portrait painter, history
painter, f. 1830 – CZ ⊡ ThB XXXV.

Waczka, *Joseph,* copper engraver,
* 11.9.1776, † 30.7.1795 Prag – CZ
⊡ ThB XXXV; Toman II.

Waczlaw, bell founder, f. 1539, l. 1552
– CZ ⊡ ThB XXXV.

Waczlawik → **Václavík** (1348)

Wad, painter, sculptor, master
draughtsman, ceramist, * 1918 Calais
(Pas-de-Calais) – F ⊡ Bénézit.

Wad, *Charles,* painter, sculptor, master
draughtsman, graphic artist, ceramist,
* 1918 Calais – B, F ⊡ DPB II.

Wad, *P.* (Wad, Poul Peter Jensen),
gardener, * 7.10.1887 Hjerm, † 8.3.1944
Odense – DK ⊡ Weilbach VIII.

Wad, *Poul Peter Jensen* (Weilbach VIII)
→ **Wad,** *P.*

Wada, *Eisaku* (Wada Eisaku), painter,
* 23.12.1874, † 3.1.1959 Shimizu
(Shizuoka) – J, F ⊡ Roberts;
Vollmer V.

Wada, *Sanzō* (Wada Sanzō), painter,
* 3.3.1883, † 1967 – J ⊡ Roberts;
Vollmer V.

Wada Eisaku (Roberts) → **Wada,** *Eisaku*

Wada Kōki → **Gesshin**

Wada Sanzō (Roberts) → **Wada,** *Sanzō*

Waddell, *C. G.,* painter, * Carrickfergus
(Antrim), f. 1966 – GB ⊡ Spalding.

Waddell, *D. Henderson,* landscape painter,
f. 1881, l. 1882 – GB ⊡ McEwan;
Wood.

Waddell, *Gavin,* painter, f. 1964 – GB
⊡ McEwan.

Waddell, *Jeffrey,* architect, † before
19.12.1941 – GB ⊡ DBA.

Waddell, *John Holms,* painter, f. 1877,
l. 1886 – GB ⊡ McEwan.

Waddell, *Martha E.,* painter, graphic artist,
* 27.2.1907 – USA, CDN ⊡ Falk.

Waddell, *Sheila Buchanan,* watercolourist,
f. 1967 – GB ⊡ McEwan.

Waddell, *William (1688)* (Waddell,
William), painter, f. 18.10.1688,
l. 19.4.1697 – GB ⊡ Apted/Hannabuss.

Waddell, *William (1877),* painter, f. 1877,
l. 1896 – GB ⊡ McEwan.

Waddell-Dudley, *F. G.,* architect,
* 7.2.1882 St. Albans (Hertfordshire),
l. 1908 – GB ⊡ DBA.

Waddeswyk, *William,* mason, founder,
f. 1398, † 1431 – GB ⊡ Harvey.

Waddilove, *Agnes M.,* miniature painter,
f. 1900 – GB ⊡ Foskett.

Waddilove, *J.,* sculptor, f. 1795 – GB
⊡ Gunnis.

Waddingham, *Thomas,* architect, f. 1868,
l. 1886 – GB ⊡ DBA.

Waddington, *F. T.,* architect, * 1862,
† before 13.3.1936 – GB ⊡ DBA.

Waddington, *J. J.,* graphic artist,
printmaker, f. 1901 – GB ⊡ Lister.

Waddington, *M. G. Charles,* architect,
* 1796, † 1858 – GB ⊡ DBA.

Waddington, *Maud,* landscape painter,
* about 1870, † about 1940 – GB
⊡ Turnbull; Wood.

Waddington, *Roy,* ink draughtsman,
calligrapher, watercolourist, * 12.6.1917
Settle (Yorkshire) – GB ⊡ Vollmer VI.

Waddington, *S.,* landscape painter,
* about 1736, † 1758 – GB ⊡ Grant;
ThB XXXV; Waterhouse 18.Jh..

Waddington, *Vera,* painter, woodcutter,
* 16.1.1886, l. before 1942 – GB
⊡ ThB XXXV.

Waddington, *William Angelo,* architect,
f. 1864, † before 2.3.1907 – GB
⊡ DBA.

Waddy, *Frederick,* ornamentist, illustrator,
f. 1873, l. 1897 – GB ⊡ Houfe; Wood.

Waddy, *Ruth G.,* printmaker,
* 1909 Lincoln (Nebraska) – USA
⊡ Dickason Cederholm.

Wade, *Angus S.,* architect, * 1865
Montpelier (Vermont), † 25.2.1932 –
USA ⊡ Tatman/Moss.

Wade, *Arthur Edward,* painter, * 1895,
l. 1947 – GB ⊡ Vollmer VI; Windsor.

Wade, *Carlos,* painter, f. before 1870,
l. 1881 – E ⊡ Cien años XI;
ThB XXXV.

Wade, *Caroline D.,* painter, * 25.4.1857
Chicago (Illinois), l. 1931 – USA
⊡ Falk.

Wade, *Charles Paget,* architect, artisan,
illustrator, * 1883 Bromley (Kent),
† 1956 – GB ⊡ Brown/Haward/Kindred;
Houfe.

Wade, *Claire E.,* painter, * 18.1.1899
Ossining (New York), l. 1947 – USA
⊡ EAAm III; Falk.

Wade, *Dorothy,* painter, f. before 1991
– GB ⊡ Spalding.

Wade, *Edward Crawford,* architect, f. 1868
– GB ⊡ DBA.

Wade, *Edward W.,* painter, f. 1864 – GB
⊡ Johnson II.

Wade, *Eugene,* artist, f. 1970 – USA
⊡ Dickason Cederholm.

Wade, *Fairfax Bloomfield* (Wade-Palmer,
Fairfax Blomfield), architect, painter,
* 1851 or 1852 London, † 1919 – GB
⊡ Brown/Haward/Kindred; DBA; Gray;
Wood.

Wade, *George Edward,* sculptor, * 1853,
† 5.2.1933 Fulham (London) – GB
⊡ Gray; ThB XXXV.

Wade, *H. (1841),* lithographer, f. before
1841 – USA ⊡ Groce/Wallace.

Wade, *H. (1845),* painter, f. 1845 – ZA
⊡ Gordon-Brown.

Wade, *Hannah C.,* artist, * about
1820 Pennsylvania, l. 6.1860 – USA
⊡ Groce/Wallace.

Wade, *Heather Joanne,* artist, f. 1989
– GB ⊡ McEwan.

Wade, *Henry Greensmith,* architect,
f. 1881, † 1900 – GB, AUS ⊡ DBA.

Wade, *J.,* landscape painter, watercolourist,
f. about 1801, l. 1817 – IRL
⊡ Mallalieu; Strickland II; ThB XXXV.

Wade, *J. H.,* portrait painter, f. 1810,
l. 1823 – USA ⊡ ThB XXXV.

Wade, *J. Ralph,* artist, f. 1932 – USA
⊡ Hughes.

Wade, *James Marconi,* architect,
* 15.6.1908 Philadelphia (Pennsylvania)
– USA ⊡ Dickason Cederholm.

Wade, *Jean Elizabeth,* painter, illustrator,
* 17.3.1910 Bridgeport (Connecticut)
– USA ⊡ EAAm III; Falk.

Wade, *John (1868)* (Wade, John),
architect, f. 1868, l. 1900 – GB
⊡ DBA.

Wade, *John (1967),* mixed media artist,
f. 1967 – USA ⊡ Dickason Cederholm.

Wade, *John C.,* watercolourist, engraver,
* about 1827 New York, l. 1860 –
USA ⊡ Brewington; Groce/Wallace.

Wade, *Jonathan,* painter, * 5.4.1941
Pelletstown (Dublin), † 22.1.1973
Clondalkin – IRL ⊡ Snoddy.

Wade, *Joseph,* sculptor, * about 1664,
† 1743 – GB ⊡ Gunnis.

Wade, *K.* (?) → **Wade,** *H. (1841)*

Wade, *M. M.,* marine painter, f. 1886,
l. before 1982 – USA ⊡ Brewington.

Wade, *Maurice,* painter, * 1917 Stoke-on-
Trent (Staffordshire) – GB ⊡ Spalding.

Wade, *Murray,* painter, cartoonist, * 1876,
l. 1899 – USA ⊡ Hughes.

Wade, *Robert (1780),* portrait miniaturist,
f. 1780, l. 1785 – IRL, GB ⊡ Foskett;
Strickland II; ThB XXXV.

Wade, *Robert (1882),* fresco painter,
* 8.10.1882 or 30.10.1882 Haverhill
(Massachusetts), l. before 1961 – USA
🕮 EAAm III; Falk; Vollmer V.

Wade, *Robert (1943),* painter,
* 6.1.1943 Austin (Texas) – USA
🕮 ContempArtists.

Wade, *Samuel,* engraver, * about
1820 Maryland, l. 1860 – USA
🕮 Groce/Wallace.

Wade, *Thomas (1487),* mason, f. 1487,
l. 1513 – GB 🕮 Harvey.

Wade, *Thomas (1828),* genre painter,
landscape painter, * 10.3.1828 Wharton
(London), † 14.3.1891 London – GB
🕮 Mallalieu; ThB XXXV; Wood.

Wade, *W.* (?) → **Wade,** *H.* (1841)

Wade, *W. R.,* miniature painter, f. 1824,
l. 1828 – GB 🕮 Foskett; Johnson II.

Wade, *Walter,* architect, * 1873, † before
11.2.1944 – GB 🕮 DBA.

Wade, *Walter John Plunkett,*
watercolourist, f. 1851 (?) – ZA
🕮 Gordon-Brown.

Wade, *William (1844)* (Wade, William
(1845)), engraver, master draughtsman,
designer, f. 1844, l. 1852 – USA
🕮 Brewington; Groce/Wallace.

Wade, *William (1851),* marine painter,
f. 1851, l. 1855 – USA 🕮 Brewington.

Wade-Palmer, *Fairfax Blomfield* (DBA) →
Wade, *Fairfax Bloomfield*

Wadel (Zinngießer-Familie) (ThB XXXV)
→ **Wadel,** *Caspar* (1585)

Wadel (Zinngießer-Familie) (ThB XXXV)
→ **Wadel,** *Caspar* (1633)

Wadel (Zinngießer-Familie) (ThB XXXV)
→ **Wadel,** *Georg*

Wadel (Zinngießer-Familie) (ThB XXXV)
→ **Wadel,** *Joh. Michael*

Wadel (Zinngießer-Familie) (ThB XXXV)
→ **Wadel,** *Joh. Sigmund*

Wadel (Zinngießer-Familie) (ThB XXXV)
→ **Wadel,** *Michael Christoph*

Wadel, *Caspar (1585),* pewter caster,
* about 1585, † 12.4.1659 – D
🕮 ThB XXXV.

Wadel, *Caspar (1633),* pewter
caster, * about 1633, † 1706 – D
🕮 ThB XXXV.

Wadel, *Georg,* pewter caster, f. 1659,
† 15.8.1710 – D 🕮 ThB XXXV.

Wadel, *Hans,* copper engraver, f. 1658
– D 🕮 ThB XXXV.

Wadel, *Joh. Michael,* pewter caster,
* about 1672, † 21.5.1733 Ulm – D
🕮 ThB XXXV.

Wadel, *Joh. Sigmund,* pewter caster,
* about 1663, † 24.9.1719 – D
🕮 ThB XXXV.

Wadel, *Michael Christoph,* pewter
caster, * about 1698, † 21.6.1771 –
D 🕮 ThB XXXV.

Wadell, *Carl Gabriel,* painter, * 4.4.1865,
† 4.3.1909 Stockholm – S 🕮 SvKL V.

Wademan, *Bengt,* painter, * 1924 – S
🕮 SvKL V.

Waden, engineer, f. 1578, l. 1580 – SK
🕮 ArchAKL.

Wadenoijen, *Marinus Antonie van,*
architect, architectural draughtsman,
* 17.2.1850 Rotterdam (Zuid-Holland),
† 14.11.1922 Delft (Zuid-Holland) – NL
🕮 Scheen II.

Wadephul, *Walter,* sculptor, * 11.5.1901
Putzar (Anklam) – PL, D
🕮 ThB XXXV; Vollmer V.

Waderé, *Heinrich* (Wadere, Henri;
Waderé, Henri-Marie), sculptor,
* 2.7.1865 Colmar, † 27.2.1950
München – F, D 🕮 Bauer/Carpentier VI;
Kjellberg Bronzes; ThB XXXV;
Vollmer V.

Wadere, *Henri* (Kjellberg Bronzes) →
Waderé, *Heinrich*

Waderé, *Henri-Marie* (Bauer/Carpentier VI)
→ **Waderé,** *Heinrich*

Wadewitz, *Theo,* printmaker, f. before
1940 – USA 🕮 Hughes.

Wadham, architect, f. 1868 – GB
🕮 DBA.

Wadham, *B. B.,* landscape painter,
f. 1871, l. 1883 – GB 🕮 Johnson II;
Mallalieu; Wood.

Wadham, *H. B.,* painter, f. 1838, l. 1839
– GB 🕮 Wood.

Wadham, *Percy,* master draughtsman,
illustrator, * Adelaide, f. 1893, l. 1907
– AUS, GB 🕮 Houfe; ThB XXXV;
Wood.

Wadham, *Sarah,* painter, f. 1880, l. 1881
– GB 🕮 Johnson II; Wood.

Wadherst, *Robert de* → **Robert de
Wodehirst**

Wadhyrst, *Robert de* → **Robert de
Wodehirst**

Wadin, *Edouard,* painter, * about 1820
Gent – B, NL 🕮 DPB II; ThB XXXV.

Wadiswyk, *William* → **Waddeswyk,**
William

Wadley, *John,* carpenter, f. 1414, l. 1437
– GB 🕮 Harvey.

Wadling, *Henry John,* architect, f. 1858,
† 1918 – GB 🕮 DBA.

Wadlow, *Charles E.,* lithographer, f. 1854
– USA 🕮 Groce/Wallace.

Wadlyngton, *Thomas* → **Watlington,**
Thomas

Wadman, *David Granaham* (Mistress) →
Wadman, *Lolita Katherine*

Wadman, *Johan* → **Wadman,** *Johan
Anders*

Wadman, *Johan Anders,* silhouette artist,
* 29.9.1777 Drottningskär (Aspö socken),
† 6.2.1837 Göteborg – S 🕮 SvKL V.

Wadman, *Lolita Katherine,* painter,
illustrator, * 3.3.1908 Minneapolis
(Minnesota) – USA 🕮 Falk.

Wadman, *Nils,* master draughtsman,
* 1732, † 24.11.1788 Stockholm – S
🕮 SvKL V.

Wadmore, *Beauchamp,* architect, f. 1885,
l. 1910 – GB 🕮 DBA.

Wadmore, *James Foster,* architect,
* 4.10.1822, † 3.1.1903 – GB 🕮 DBA.

Wadmore, *T. F.,* painter, f. 1847, l. 1877
– GB 🕮 Wood.

Wado, *Isadore,* porcelain painter who
specializes in an Indian decorative
pattern, * 1950 Beardmore (Ontario)
– CDN 🕮 Ontario artists.

Wądołowska, *Wanda* → **Chojnacka-
Wądołowska,** *Wanda*

Wadowski, *Baltazar* → **Wadowski,** *Paweł*

Wadowski, *Paulus* → **Wadowski,** *Paweł*

Wadowski, *Paweł,* sculptor, f. 1593 – PL
🕮 ThB XXXV.

Wadowski, *Peter* → **Wadowski,** *Paweł*

Wadsjö, *Harald* → **Wadsjö,** *Nils Harald
Mauritz*

Wadsjö, *Nils Harald Mauritz,* architect,
* 1883 Stockholm, † 1945 Söndrum – S
🕮 SvK.

Wadskier, *Theodore Vigo,* architect,
painter, stucco worker, sculptor, * 1827
– USA 🕮 Tatman/Moss.

Wadskjær, *Marie* (Wadskjær, Mette
Marie), painter, * 17.3.1896 Arup
Sogn, † 13.7.1980 Kopenhagen – DK
🕮 Weilbach VIII.

Wadskjær, *Mette Marie* (Weilbach VIII)
→ **Wadskjær,** *Marie*

Wadsten (Maler-Familie) (ThB XXXV) →
Wadsten, *Anders Georg*

Wadsten (Maler-Familie) (ThB XXXV) →
Wadsten, *Joh. Henrik*

Wadsten (Maler-Familie) (ThB XXXV) →
Wadsten, *Paul*

Wadsten, *Anders Georg,* painter, sculptor,
* 1.4.1731 Eksjö, † 1804 Gärdslösa – S
🕮 SvK; SvKL V; ThB XXXV.

Wadsten, *Anders Jörgen* → **Wadsten,**
Anders Georg

Wadsten, *Anna Maria,* painter, * 1760
or 1769 (?) Fagerhult, † Högsby – S
🕮 SvKL V.

Wadsten, *Carl Fredrik,* painter, pattern
designer, * 19.2.1737 Eksjö, l. 1792 – S
🕮 SvKL V.

Wadsten, *Ebba* → **Wadsten,** *Ebba Karin*

Wadsten, *Ebba Karin,* painter, textile
artist, * 5.8.1891 Nås, l. 1965 – S
🕮 SvKL V.

Wadsten, *Erland* → **Wadsten,** *Peter
Erland*

Wadsten, *Joh. Henrik* (Wadsten, Johan
Henrik), painter, * 7.6.1734 Eksjö,
† about 1800 Fagerhult – S 🕮 SvK;
SvKL V; ThB XXXV.

Wadsten, *Johan Henrik* (SvKL V) →
Wadsten, *Joh. Henrik*

Wadsten, *Lars Peter,* painter, sculptor (?),
* after 1763 Gärdslösa, † Långlöt (?),
l. 1808 – S 🕮 SvKL V.

Wadsten, *Lovisa,* painter, * 14.3.1763
Fagerhult, † 1862 Högsby – S
🕮 SvKL V.

Wadsten, *Pär Erlandsson* → **Wadsten,**
Peter Erlandsson

Wadsten, *Paul,* painter, sculptor,
* 20.11.1740 Eksjö, l. 1762 – S
🕮 SvK; SvKL V; ThB XXXV.

Wadsten, *Paulus* → **Wadsten,** *Paul*

Wadsten, *Peter Erland,* painter, * 1769
Fagerhult (?), † 1823 Högsby – S
🕮 SvKL V.

Wadsten, *Peter Erlandsson,* painter,
wallpaper printer (?), * 1672 Solberga (?),
† 5.6.1752 Eksjö – S 🕮 SvKL V.

Wadström, *Carl Berhard,* master
draughtsman, painter, * 19.4.1746
Stockholm, † 5.4.1799 Versailles – S
🕮 SvKL V.

Wadström, *Carl Johan,* cabinetmaker,
* 1758, † after 1803 Stockholm – S
🕮 ThB XXXV.

Wadström, *J.,* portrait painter, f. 1780,
l. 1787 (?) – S 🕮 SvKL V.

Wadström, *Lisa* → **Bianchini,** *Lisa*

Wadströmer, *Per* (Wadströmer, Per
Gustav), painter, master draughtsman,
advertising graphic designer, * 9.11.1938
Buenos Aires – S 🕮 Konstlex.; SvK;
SvKL V.

Wadströmer, *Per Gustav* (SvKL V) →
Wadströmer, *Per*

Wadswick, *William* → **Waddeswyk,**
William

Wadsworth (Mistress), painter, f. 1875
– GB 🕮 Johnson II; Wood.

Wadsworth, *A.-Philippe,* architect,
* 1883 Boston, l. after 1906 – F, USA
🕮 Delaire.

Wadsworth, *Adelaide E.,* painter,
* 29.10.1844 Boston (Massachusetts),
† 8.1928 – USA 🕮 Falk; ThB XXXV.

Wadsworth, *Charles E.*, painter,
* 3.3.1917 Ridgewood (New Jersey)
– USA ▭ EAAm III.

Wadsworth, *Daniel*, artist, lithographer,
* 1771, † 1848 – USA, CDN
▭ EAAm III; Groce/Wallace; Harper.

Wadsworth, *Edward* (Wadsworth, Edward
Alexander), book illustrator, painter,
woodcutter, lithographer, etcher, master
draughtsman, * 29.10.1889 Cheackheaton
(Yorkshire) or Chleckheaton (Yorkshire),
† 21.6.1949 Uckfield (Sussex) or
London – GB ▭ British printmakers;
ContempArtists; DA XXXII; ELU IV;
Peppin/Micklethwait; Spalding;
ThB XXXV; Turnbull; Vollmer V;
Windsor.

Wadsworth, *Edward Alexander* (British
printmakers; Peppin/Micklethwait;
Turnbull; Windsor) → Wadsworth,
Edward

Wadsworth, *Frank Russel*, painter, * 1874
Chicago (Illinois), † 9.10.1905 Madrid
– USA, E ▭ Falk; ThB XXXV.

Wadsworth, *Grace*, painter, * 1879
Plainfield (New Jersey), l. 1910 – USA
▭ Falk.

Wadsworth, *J. W.*, porcelain painter,
designer, f. 1901 – GB ▭ Neuwirth II.

Wadsworth, *Lillian*, painter, * 30.3.1887,
l. 1940 – USA ▭ Falk.

Wadsworth, *Lucy G.*, painter, f. 1898,
l. 1901 – USA ▭ Falk.

Wadsworth, *Myrta M.*, painter,
* 9.11.1859 Wyoming (New York),
l. 1925 – USA ▭ Falk.

Wadsworth, *W.*, engraver, f. 1858, l. 1860
– USA ▭ Groce/Wallace; Hughes.

Wadsworth, *Wedworth*, landscape painter,
illustrator, * 22.6.1846 Buffalo (New
York), † 22.10.1927 – USA ▭ Falk;
ThB XXXV.

Wadsworth, *William*, wood engraver,
designer, f. about 1798 – USA
▭ Groce/Wallace.

Wadworth, *Reginald Jeffrey*, architect,
* 30.6.1885 Montreal (Quebec) – USA
▭ Tatman/Moss.

Wäber, *Abraham*, sculptor, * 27.10.1715
Bern, † 7.1780 London – GB, CH
▭ ThB XXXV.

Wäber, *Car l*, master mason, * 7.5.1828,
† 10.12.1858 – CH ▭ Brun IV.

Wäber, *Carl Friedrich*, master mason,
architectural draughtsman, * 29.5.1788
Bern, † 24.3.1838 Bern – CH
▭ Brun IV.

Waeber, *Daniel* → Weber, *Daniel* (1751)

Wäber, *David*, blazoner, * 10.1.1657
Bern, † 1716 Bern – CH
▭ ThB XXXV.

Wäber, *Franz Joseph* → Weber, *Franz
Joseph* (1659)

Waeber, *Hans* → Weber, *Johannes* (1713)

Wäber, *Hans* (1642), goldsmith, f. 1642,
† 28.5.1680 – CH ▭ Brun III.

Wäber, *Hans Jakob* (1566), goldsmith,
f. 1566 – CH ▭ Brun III.

Wäber, *Hans Jakob* (1683), cabinetmaker,
f. 1683, † 10.8.1728 Bern – CH
▭ Brun III.

Wäber, *Hans Jakob* (1710) (Wäber, Hans
Jakob), wood sculptor, carver, f. 1710,
l. 1726 – CH ▭ ThB XXXV.

Wäber, *Heinrich* → Webber, *Henry*

Wäber, *Heinrich* → Weber, *Heinrich*
(1566)

Wäber, *Henry* → Webber, *Henry*

Wäber, *Hermann Friedrich* (Veber,
German-Fridrich), master draughtsman,
watercolourist, landscape painter, * 1761
Edwahlen or Kurland, † 1833 – LV
▭ ChudSSSR II; ThB XXXV.

Wäber, *Jacob* (1627) (Wäber, Jacob),
blazoner, glass painter, * 1.2.1627 Bern,
† 1698 Bern – CH ▭ ThB XXXV.

Wäber, *Jakob* (1592), painter, f. 1592
– CH ▭ Brun III.

Wäber, *Jill*, painter, * 15.9.1945
Lennoxtown – CH ▭ KVS.

Wäber, *Joh. Ulrich* (Brun IV) → Wäber,
Johann Ulrich

Wäber, *Johann*, glazier, glass painter,
f. 1623 – CH ▭ ThB XXXV.

Wäber, *Johann Ulrich* (Wäber, Joh.
Ulrich), glass painter, * 1678, † 1733
– CH ▭ Brun IV; ThB XXXV.

Waeber, *Johannes* → Weber, *Johannes*
(1713)

Wäber, *John* → Webber, *John*

Wäber, *Rudolf*, master draughtsman,
* 22.4.1854 Bern, † 26.2.1910 Zürich
– CH ▭ ThB XXXV.

Wäch, *Jakob*, painter, * 10.1.1893
Glarus, † 23.11.1918 St. Gallen –
CH ▭ Plüss/Tavel II; ThB XXXV;
Vollmer V.

Wäch, *Johann Jakob* → Wäch, *Jakob*

Wächmacher, *Jörg*, goldsmith – CH
▭ Brun III.

Wächter, *Adam Wilhelm*, copper founder,
f. 1800 – D ▭ Sitzmann.

Wächter, *Adele Henriette*, painter,
* 4.7.1877 Bramstedt, l. 1900 – D
▭ Wolff-Thomsen.

Wächter, *Eberhard* (Wächter, Eberhard
Georg Friedrich von; Wächter, Georg
Friedrich Eberhard), history painter,
* 28.2.1762 Balingen, † 14.8.1852
Stuttgart – D ▭ DA XXXII; ELU IV;
Nagel; ThB XXXV.

Wächter, *Eberhard Georg Friedrich von*
(Nagel) → Wächter, *Eberhard*

Wächter, *Ferdinand Christoph*, miniature
painter, * 1765 Tübingen, † 1823
Stuttgart – D ▭ Nagel.

Wächter, *Franz Stanislaus* (Sitzmann) →
Wächter, *Stanislaus*

Waechter, *Friedrich Karl*, caricaturist,
graphic artist, * 3.11.1937 Danzig – D
▭ Flemig.

Wächter, *G.* → Waechter, *G.*

Waechter, *G.*, porcelain painter,
glass painter, f. 1892, l. 1894 – D
▭ Neuwirth II.

Wächter, *Georg Christoph* (Wæchter,
Georg Christopher; Vechter, Georg-
Christof), medalist, * 27.10.1729
Heidelberg, † about 1789 or after
1790 St. Petersburg – D, RUS, S
▭ ChudSSSR II; SvKL V; ThB XXXV.

Wächter, *Georg Christopher* → Wächter,
Georg Christoph

Wæchter, *Georg Christopher* (SvKL V)
→ Wächter, *Georg Christoph*

Wächter, *Georg Friedrich Eberhard* (DA
XXXII; ELU IV) → Wächter, *Eberhard*

Wächter, *Gottl.* → Waechter, *Gottl.*

Waechter, *Gottl.*, porcelain painter (?),
f. 1894 – D ▭ Neuwirth II.

Wächter, *Heinz*, master draughtsman,
watercolourist, fresco painter, restorer,
* 1904 Minden – D ▭ KüNRW IV.

Wächter, *Herbert*, painter, graphic artist,
* 1932 Wuppertal – D ▭ KüNRW III.

Wächter, *Jakob* (Seling III) → Wechter,
Jakob

Wächter, *Johann Georg* (Vechter, Iogann-
Georg), medalist, * 8.2.1724 Heidelberg
or Frankenthal (Pfalz)(?), † 1797
or 1800 St. Petersburg – D, RUS
▭ ChudSSSR II.

Waechter, *Konrad*, landscape painter,
flower painter, * 1898 Harburg
(Isar), † 1970 München – D
▭ Münchner Maler VI.

Wächter, *Luise* → Schott, *Luise*

Wächter, *Matthes*, form cutter,
f. 18.11.1596, † 1625 – D ▭ Zülch.

Wächter, *Otto*, painter, restorer,
* 13.4.1923 Wien – A
▭ Fuchs Maler 20.Jh. IV.

Wächter, *Paula von (Freiin)* (Wächter,
Paula von), portrait painter, * 7.12.1860
Ulm, † 1944 – D ▭ Nagel;
ThB XXXV.

Wächter, *Rudolf* → Waechter, *Rudolf*

Waechter, *Rudolf*, porcelain painter(?),
f. 1893, l. 1907 – D ▭ Neuwirth II.

Wächter, *Stanislaus* (Wächter, Franz
Stanislaus), portrait painter, * 10.6.1794
Bamberg, † 10.8.1823 Bamberg – D
▭ Sitzmann; ThB XXXV.

Wächter, *Vreni*, ceramist, * 20.3.1918
Zürich – D, CH ▭ KVS; WWCCA.

Wächter, *Walter*, sculptor, * 15.11.1934
Zürich – CH ▭ KVS; Plüss/Tavel II.

Wächter-Hormuth, *Clara*, painter,
* 16.11.1869 Nordhausen, l. before
1942 – D ▭ ThB XXXV.

Wächter-Lechner, *Linde*, ceramist, * 1944
Salzburg – A, F ▭ WWCCA.

Wächtle, *Hans* → Wechtlin, *Hans* (1480)

Waechtler, *Ferdinand Friedrich* →
Wächtler, *Ferdinand Friedrich*

Wächtler, *Ferdinand Friedrich*, silversmith,
f. 1501 – D ▭ ThB XXXV.

Wächtler, *Leopold*, painter, graphic artist,
* 30.10.1896 Penig, l. before 1961 – D
▭ Vollmer V.

Wächtler, *Ludwig*, architect, * 9.3.1842
St. Pölten, l. after 1869 – A
▭ ThB XXXV.

Wächtlin, *Hans* → Wechtlin, *Hans* (1480)

Wäckerlin, *Christian*, painter, * 1955
Schaffhausen – CH ▭ KVS.

Wädischweiler, *Hans*, glass painter,
glazier, * 1529, † 1566 – CH
▭ Brun III.

Wäeber, *Hermann Friedrich* → Wäber,
Hermann Friedrich

Waefelaer, *Marten J.* → Waefelaers,
Marten J.

Waefelaers, *Marten J.* (Waefelaerts,
Marten), painter, copper engraver,
* about 1760, l. 1793 – B, NL
▭ DPB II; ThB XXXV.

Waefelaerts, *Marten* (DPB II) →
Waefelaers, *Marten J.*

Waefelaerts, *Marten J.* → Waefelaers,
Marten J.

Wäfler, *Marianne*, ceramist, * 12.6.1938
– CH ▭ WWCCA.

Wäg, *Josef*, painter, f. 1777 – CZ
▭ Toman II.

Wägele, pewter caster, f. 1743 – CH
▭ Bossard.

Wägele, *Karl*, painter, sculptor, stage set
designer, * 1922 Lindau (Bodensee) – D
▭ Vollmer V.

Wägelin, *Georg* → Wegelin, *Georg* (1616)

Waegenaar, *P.*, marine painter, f. 1778,
l. 1792 – NL ▭ Brewington.

Wägenbauer, *Heinrich*, painter, * 1897,
l. about 1920 – D ▭ Nagel.

Wägenbaur, *Karl*, architect, * 16.6.1894
Stuttgart, l. before 1942 – D
▭ ThB XXXV.

Waegeneire, *Gérard* → **Waegeneire,**
Gérard Gustave

Waegeneire, *Gérard Gustave*, graphic
artist, painter, * 25.3.1947 Paris – F, N
⊡ NKL IV.

Waegener, *Ernst*, sculptor, * 1.6.1854
Hannover, l. 1912 – D ⊡ ThB XXXV.

Wägener, *Johann Friedrich* → **Wagner,**
Johann Friedrich

Waegener, *Salomon* → **Wegner,** *Salomon*

Waegeningen, *Leopold van* (Vollmer V) →
Waegeningh, *Leopold Hubert Maria van*
⊡ ThB XXXV.

Waegeningh, *Leopold Hubert Maria van*
(Waegeningen, Leopold van), painter,
* 26.4.1899 Roermond (Limburg),
† 31.10.1954 Roermond (Limburg)
– NL ⊡ Mak van Waay; Scheen II;
Vollmer V.

Wäger, *Franz Andreas* → **Weger,** *Franz*
Andreas

Waeger, *Karl Eduard*, master draughtsman,
* 1790 Dresden – D ⊡ ThB XXXV.

Waeger, *Mathieu de*, wood carver, f. 1540
– B, NL ⊡ ThB XXXV.

Wägmann, *Andreas*, glass painter, f. 1702
– CH ⊡ Brun III.

Wägmann, *Hans (1611)*, painter, f. 1611,
l. 1652 – CH ⊡ Brun III.

Wägmann, *Hans Bernhard*, goldsmith,
* 6.6.1589 Luzern, † 1644 Luzern
– CH ⊡ ThB XXXV.

Wägmann, *Hans Felix* → **Wegmann,**
Hans Felix

Wägmann, *Hans Heinrich*, glass painter,
master draughtsman, miniature painter,
* 12.10.1557, † about 1628 – CH
⊡ ThB XXXV.

Wägmann, *Hans Ulrich* → **Wägmann,**
Ulrich

Wägmann, *Hans Victor* → **Wägmann,**
Victor

Wägmann, *Jakob*, glass painter,
* 16.8.1596 Luzern, † 1656 – CH
⊡ DA XXXII; ThB XXXV.

Wägmann, *Sebastian*, painter, f. about
1577 – CH ⊡ Brun III.

Wägmann, *Ulrich*, painter, * 30.1.1583
or 28.2.1583 Luzern, † 1648 (?) Luzern
– CH ⊡ ThB XXXV.

Wägmann, *Victor*, painter, f. 1637,
† 23.3.1674 – CH ⊡ ThB XXXV.

Wägner, *Elin* → **Wägner,** *Elin Mathilda*
Elisabeth

Wägner, *Elin Mathilda Elisabeth*, porcelain
painter, * 16.5.1882 Lund, † 7.1.1949
Berg – I, S ⊡ SvKL V.

Wähä, *Helinä* → **Wähä,** *Paula*
Helinä Margareta

Wähä, *Paula Helinä Margareta*, painter,
* 19.4.1925 Helsinki – SF ⊡ Koroma;
Kuvataiteilijat.

Wähä, *Set Joel* (Wähä, Seth Joel; Vähä,
Set Joel), painter of interiors, landscape
painter, flower painter, * 6.5.1888 Turku,
† 30.8.1958 Helsinki – SF ⊡ Koroma;
Kuvataiteilijat; Nordström; Paischeff;
Vollmer V.

Wähä, *Seth* → **Wähä,** *Set Joel*

Wähä, *Seth Joel* (Koroma; Kuvataiteilijat;
Paischeff) → **Wähä,** *Set Joel*

Wähling, *Christian* → **Wehling,** *Christian*

Wählström, *Ann-Marie* → **Lamm,** *Ann-*
Marie

Wähmann, *Karl*, painter, * 8.9.1897
Finkenstein, † 14.8.1981 – D
⊡ Münchner Maler VI.

Wähmann, *Karl Hermann Friedrich* →
Wähmann, *Karl*

Wähner, *Liesel* → **Quint,** *Liesel*

Waehner, *Trude*, painter, * 11.8.1900
Wien, † 18.5.1979 Wien – A, USA, F
⊡ Fuchs Geb. Jgg. II; Vollmer V.

Währle, *Karel* → **Wöhrle,** *Carl*

Wael, *Anton de* (De Wael, Antoon),
painter, * before 8.3.1629 Antwerpen,
† 29.8.1671 Rom – I, NL ⊡ DPB I;
ThB XXXV.

Wael, *Corneille de* → **Wael,** *Cornelis de*
(1592)

Wael, *Cornelis de (1473)*, architect,
sculptor, f. 1473, † 1505 – NL
⊡ ThB XXXV.

Wael, *Cornelis de (1592)* (De Wael,
Cornelis (1592)), folk painter, marine
painter, etcher, battle painter, master
draughtsman, * 7.9.1592 Antwerpen,
† 20.4.1652 or 21.4.1667 Rom – I,
NL ⊡ Bernt III; Bernt V; Brewington;
DA XXXII; DPB I; ThB XXXV.

Wael, *Hans de* → **Wael,** *Jan de*

Wael, *Jan de* (De Wael, Jan), painter,
* 1558 Antwerpen, † 7.12.1633
Antwerpen – B, NL ⊡ DPB I;
ThB XXXV.

Wael, *Jan Baptist de* (De Wael, Jan
Baptist), painter, etcher, * 25.7.1632 or
1636 Antwerpen, † after 1669 – I, NL
⊡ DA XXXII; DPB I; ThB XXXV.

Wael, *Luca de* → **Wall,** *Lucas de*

Wael, *Lucas de* (DA XXXII; ThB XXXV)
→ **Wall,** *Lucas de*

Wael, *Peter de (der Ältere)* → **Wale,**
Peter de (1527)

Waelchk, *Joseph* → **Walch,** *Joseph* (1697)

Wälchli, *Jeanne* (Plüss/Tavel II) →
Wälchli-Roggli, *Jeanne*

Wälchli Keller, *Barbara*, textile artist,
* 6.8.1953 Rothrist – CH ⊡ KVS.

Wälchli-Roggli, *Jeanne* (Wälchli, Jeanne),
painter, sculptor, * 24.6.1904 Olten,
† 8.9.1978 Suhr – CH ⊡ LZSK;
Plüss/Tavel II.

Wälder, *Alajos*, architect, * 26.5.1858
Nagybecskerek, † 1904 Szombathely – H
⊡ ThB XXXV.

Wälder, *Alois* → **Wälder,** *Alajos*

Wälder, *D.*, painter, f. 1801 – D
⊡ ThB XXXV.

Wälder, *Ernst*, goldsmith (?), f. 1922 – A
⊡ Neuwirth Lex. II.

Wälder, *Gyula*, architect, * 25.2.1884
Szombathely, † 10.6.1944 Budapest – H
⊡ DA XXXII; ThB XXXV; Vollmer V.

Wälder, *János*, painter of altarpieces,
portrait painter, * 27.7.1854
Nagybecskerek, † 1.7.1902 Temesvár
– RO, H ⊡ MagyFestAdat; ThB XXXV.

Wälder, *Johann* → **Wälder,** *János*

Wälder, *Julius* → **Wälder,** *Gyula*

Wälder, *Ludwig*, goldsmith (?), f. 1867
– A ⊡ Neuwirth Lex. II.

Wälder, *Rudolf*, goldsmith (?), f. 1922 – A
⊡ Neuwirth Lex. II.

Wälder, *S. (1908)*, goldsmith, jeweller,
f. 1908 – A ⊡ Neuwirth Lex. II.

Wälder, *Salomon*, goldsmith,
jeweller, f. 1889, l. 1908 – A
⊡ Neuwirth Lex. II.

Wälder, *Salomon (?)* → **Wälder,** *S.* (1908)

Waeldin, *Marcel*, painter, etcher,
* 21.11.1891 Colmar, † 1.6.1966 –
F ⊡ Bauer/Carpentier VI; Bénézit;
ThB XXXV; Vollmer V.

Waele, *Jan de* → **Gossaert,** *Jan*

Waele, *Raymond van de*, figure painter,
landscape painter, marine painter, * 1894
Gent, l. before 1961 – B ⊡ Vollmer V.

Waelkin, *George*, painter, f. 1478 – B
⊡ ThB XXXV.

Wäller, *Michael*, carpenter, f. 1586 – D
⊡ ThB XXXV.

Wälli, *Ernst* (Wälli, Ernst Daniel),
landscape painter, * 30.10.1875 Aesch
(Winterthur), † 26.5.1923 Zürich – CH
⊡ Brun IV; ThB XXXV.

Wälli, *Ernst Daniel* (Brun IV) → **Wälli,**
Ernst

Waelpot, *Pieter*, faience painter, f. 1683,
l. 1690 – NL ⊡ ThB XXXV.

Waelput, *Pierre*, sculptor, f. 1454, l. 1464
– B ⊡ ThB XXXV.

Waels, *Goffredo* → **Wals,** *Gottfried*

Waels, *Gottfried* → **Wals,** *Gottfried*

Wälsch, *Joh. Maximilian von* → **Welsch,**
Maximilian von

Wälsch, *Maximilian von* → **Welsch,**
Maximilian von

Waelschaerth, *François* → **Walschartz,**
François

Waelschaerth, *Jean* → **Walschartz,**
François

Wälscher → **Pfoff,** *Andreas*

Waelwyck, *François*, painter, * about
1576, l. 1618 – B, NL ⊡ ThB XXXV.

Wämsser, *Vytt*, carpenter, f. 1554 – CH
⊡ ThB XXXV.

Wäncke, *Carl*, painter, f. 1805 – S
⊡ SvKL V.

Waendig, *Christian Gottlieb* → **Waentig,**
Christian Gottlieb

Waenerberg, *Thorsten Adolf* (Koroma) →
Wänerberg, *Thorsten Adolf W.*

Wänerberg, *Thorsten Adolf W.*
(Vaenerberg, Thorsten Adolf; Waenerberg,
Thorsten Adolf), landscape painter,
marine painter, * 25.5.1846 Åbo or
Borgå, † 26.2.1917 Helsinki – SF
⊡ Koroma; Kuvataiteilijat; Nordström;
ThB XXXV.

Wänke, *Emil*, painter, graphic artist,
* 13.2.1901 Prag-Smíchov – CZ
⊡ Toman II.

Waentig, *Christian Gottlieb*, painter,
* 1779 or 1781 (?) Großschönau, † 1825
Großschönau – D ⊡ ThB XXXV.

Waentig, *Walter*, painter, master
draughtsman, illustrator, etcher,
* 17.11.1881 Zittau, † 1962 Gaienhofen
(Bodensee) – D ⊡ Ries; ThB XXXV;
Vollmer V.

Waerden, *Anne van der* (ArchAKL) →
Waerden, *Anneke van der*

Waerden, *Anneke van der* (Waerden, Anne
van der), ceramist, * about 8.2.1945
Amsterdam (Noord-Holland), l. before
1970 – NL ⊡ Scheen II.

Waerden, *D.*, painter, * about 1594 – NL
⊡ ThB XXXV.

Waerden, *Willem van der*, copper
engraver, * about 1643 or 1644, l. 1670
– NL ⊡ ThB XXXV; Waller.

Waerder, *Urs* → **Werder,** *Urs*

Waerdigh, *Catharina Elsabe* → **Woerdigh,**
Catharina Elsabe

Waerdigh, *Dominicus Gottfried* →
Woerdigh, *Dominicus Gottfried*

Waerdigh, *Dominicus Gottfried*, painter,
restorer, * 1700 Hamburg, † 1.1.1789
Plön – D ⊡ ThB XXXV.

Waereld, *Eduard Fred van de* (ThB
XXXV) → **Waereld,** *Eduard Frederik*
van de

Waereld, *Eduard Frederik van de*
(Waereld, Eduard Fred van de),
lithographer, etcher, master draughtsman,
* 18.10.1857 Amsterdam (Noord-
Holland), † 3.4.1941 Den Haag
(Zuid-Holland) – NL ⊡ Scheen II;
ThB XXXV; Waller.

Wärff, *Ann* (Wärff, Anne-Lise), designer, graphic artist, glass artist, * 26.2.1937 Lübeck – S, D ▢ Konstlex.; SvK; SvKL V.

Wärff, *Anne-Lise* (SvKL V) → **Wärff,** *Ann*

Wärff, *Göran* (Wärff, Göran A. H.), designer, glass artist, * 17.9.1933 Slite – S ▢ Konstlex.; SvK; SvKL V; WWCGA.

Wärff, *Göran A. H.* (SvKL V) → **Wärff,** *Göran*

Wärild, *Lars* (Wärild, Lars Robert), master draughtsman, painter, graphic artist, * 8.7.1910 Stockholm, † 4.9.1945 Kopenhagen – S, DK ▢ SvKL V; Vollmer V.

Wärild, *Lars Robert* (SvKL V) → **Wärild,** *Lars*

Wärl, *Johann* → **Wörle,** *Johann*

Wärl, *Mathias,* painter, f. 1738 – SLO ▢ ThB XXXV.

Wærland, *Liv,* painter, * 18.12.1922 Arendal – N ▢ NKL IV.

Wärming, *Pehr Emanuel Jonsson* → **Werming,** *Pehr Emanuel Jonsson*

Wærn, *Gösta* → **Wærn,** *Karl Gustav*

Wærn, *Karl Gustav,* painter, * 15.12.1914 Stockholm – S ▢ SvKL V.

Waern, *M. E.,* sculptor, f. 1862 – GB ▢ Johnson II.

Waerniers, *Willem* → **Werniers,** *Willem*

Wärnlöf, *Anna Lena,* painter, master draughtsman, * 23.3.1942 Göteborg – S ▢ SvKL V.

Wärnlöf, *Birgit,* painter, costume designer, decorator, * 1899 Göteborg, l. before 1974 – S ▢ SvK.

Wärnlöf, *Gustav* → **Wärnlöf,** *Gustav Adolf*

Wärnlöf, *Gustav Adolf,* caricaturist, news illustrator, * 7.12.1899 Göteborg, l. 1956 – S ▢ SvKL V; Vollmer V.

Wärnlöf, *Herbert,* caricaturist, news illustrator, * 7.3.1898 Oslo, l. 1965 – N, S ▢ SvK; SvKL V; Vollmer V.

Wärnlöf, *Lena* → **Wärnlöf,** *Anna Lena*

Wärnlöff, *Birgit,* painter, costume designer, * 21.11.1899, l. 1929 – S ▢ SvK.

Waerre, *Arnoul de,* painter, f. 1451 – B ▢ ThB XXXV.

Wærum, *Mads Hansen,* goldsmith, silversmith, f. 1686, l. 1709 – DK ▢ Bøje II.

Waes, *A.* → **Maes,** *Aert van* (?)

Waes, *Aart van* → **Waes,** *Aert van*

Waes, *Aert van,* painter, etcher, master draughtsman, * about 1620 Gouda (?) or Gouda, † about 1649 or 1650 or after 1664 Gouda – NL ▢ ThB XXXV; Waller.

Waes, *Arnoud van* → **Waes,** *Aert van*

Waes, *Gillis de,* goldsmith, f. about 1374, l. 1380 – B, NL ▢ ThB XXXV.

Waesberge, *Abraham (1942),* artist (?), f. before 1942 – NL ▢ ThB XXXV.

Waesberge, *Isaac van,* copper engraver, etcher, master draughtsman, * 9.1633, l. about 1655 – NL ▢ ThB XXXV; Waller.

Waesbergen, *Isaac van* → **Waesberge,** *Isaac van*

Waesberghe, *Henri van,* copper engraver, f. 1561 – B ▢ ThB XXXV.

Waesberghen, *Isaac van* → **Waesberge,** *Isaac van*

Waesch, *Wolfgang,* painter, * 3.4.1945 Lautenthal (Harz) – D ▢ Steinmann.

Waesche, *Metta Henrietta,* artist, * 1806, † 1900 – USA ▢ Groce/Wallace.

Waesche, *Otto* → **Wesche,** *Otto*

Wäschinger, *Stephan,* painter, f. 1632, l. 1637 – D ▢ Markmiller.

Wäschle, *Raimund,* painter, * 1956 Stuttgart – D ▢ Nagel.

Waesemann, *Friedrich,* architect, f. 1818, l. 1830 – D ▢ ThB XXXV.

Waesemann, *Herrmann Friedr.,* architect, * 6.6.1813 Bonn, † 28.1.1879 Berlin – D ▢ ThB XXXV.

Wäspi, *Alfred,* painter, master draughtsman, * 30.5.1943 Aeschi (Spiez) – CH, D ▢ KVS.

Wästberg, *Carin* (Wästberg, Carin Helena), artisan, textile artist, * 5.6.1859 Vänersborg, † 9.4.1942 Råsunda or Stockholm – S ▢ Konstlex.; SvK; SvKL V; ThB XXXV; Vollmer V.

Wästberg, *Carin Helena* (SvKL V; ThB XXXV) → **Wästberg,** *Carin*

Wästerberg, *Sven* → **Wästerberg,** *Sven Erik*

Wästerberg, *Sven Erik,* painter, master draughtsman, * 20.4.1914 Sundsvall, † 6.2.1956 Sundsvall – S ▢ SvKL V.

Wästfelt, *Anna* → **Wästfelt,** *Anna Ulrika*

Wästfelt, *Anna Ulrika,* master draughtsman, * 16.11.1856 Stockholm, † 13.9.1934 Stockholm – S ▢ SvKL V.

Wästfelt, *Eric* → **Wästfelt,** *Eric Anders Victor*

Wästfelt, *Eric Anders Victor,* painter, master draughtsman, * 25.9.1918 Lockarp – S ▢ SvKL V.

Wäström, *Johan* → **Wäström,** *Johan Gustaf*

Wæström, *Johan Gustaf* (SvKL V) → **Wäström,** *Johan Gustaf*

Wäström, *Johan Gustaf,* painter, * 1750 or 1759 or 1760 or 1769 Landskrona (?), † after 1807 – S ▢ SvK; SvKL V; ThB XXXV.

Waeter, *Cornelis van de,* goldsmith, f. before 1608, l. 1614 – NL ▢ ThB XXXV.

Waetermeulen, *Marguerite van,* pastellist, * Cherbourg (Manche), f. 1901 – F ▢ Bénézit.

Waetermeulen, *Marguerite Van* (Bénézit) → **Waetermeulen,** *Marguerite van*

Waetjen, *Otto von,* painter, etcher, * 17.7.1881 Düsseldorf, † 11.2.1942 München – D ▢ Münchner Maler VI; ThB XXXV; Vollmer V.

Waetselair, *Phillips van,* die-sinker, f. 1451, l. 1466 – NL ▢ ThB XXXV.

Wättersten, *Johan Hindrich,* goldsmith, f. 1694, l. 1697 – S ▢ ThB XXXV.

Waeu, *Geert van* (1) → **Wou,** *Geert van* (1440)

Waeyback, *Pieter,* sculptor, f. 1519, l. 1520 – B, NL ▢ ThB XXXV.

Waeyenbeckere, *Arnould,* figure painter, f. 1452, l. 1454 – B ▢ ThB XXXV.

Waeyenberghe, *Ignace Joseph* (Van Waeyenbergh), sculptor, * 27.3.1756 Somerghem (Gent), † 3.7.1793 Paris – F, NL ▢ Lami 18.Jh. II; ThB XXXV.

Waeyer, *Mathieu de,* sculptor, f. 1529, l. 1543 – B, NL ▢ ThB XXXV.

Waeyere, *Arnould,* painter, f. 1469, l. 1486 – B ▢ ThB XXXV.

Waeyere, *Mathieu de* → **Waeyer,** *Mathieu de*

Waffenschmidt, *Jacob* (Waffenschmied, Jacob), bookbinder, f. 1499, l. 1549 – CH ▢ ThB XXXV.

Waffenschmied, *Jacob* (ThB XXXV) → **Waffenschmidt,** *Jacob*

Wafflart, *Amieux,* wood sculptor, f. 1416 – F ▢ ThB XXXV.

Wafütei Kuniyoshi → **Kuniyoshi**

Waganer, *Anthony,* sculptor, f. 1834, l. 1835 – USA ▢ Groce/Wallace.

Wage, *Dietrich Matthias,* pewter caster, f. 1703, † 6.6.1735 – D ▢ ThB XXXV.

Wagemaekers, *Victor,* landscape painter, genre painter, painter of interiors, * 5.9.1876 Ganshoren, l. 1953 – B, NL ▢ DPB II; ThB XXXV.

Wagemaker, *Adriaan Barend* (Wagemaker, Jaap Adriaan Barend; Wagemaker, Jaap), painter, * 6.1.1906 Haarlem (Noord-Holland), † 26.1.1972 Amsterdam (Noord-Holland) – NL ▢ ContempArtists; DA XXXII; Scheen II; Vollmer V.

Wagemaker, *Jaap* (ContempArtists; Vollmer V) → **Wagemaker,** *Adriaan Barend*

Wagemaker, *Jaap Adriaan Barend* (DA XXXII) → **Wagemaker,** *Adriaan Barend*

Wagemaker, *Janus,* painter, f. 1939 – NL ▢ Mak van Waay.

Wageman, *D. E.,* painter, f. 1860 – GB ▢ Johnson II; Wood.

Wageman, *M.* (Wageman, M. (Junior)), still-life painter, f. 1866 – GB ▢ Pavière III.2; Wood.

Wageman, *Michael,* portrait painter, f. 1857, l. 1859 – USA ▢ Groce/Wallace.

Wageman, *Michael Angelo,* portrait painter, genre painter, landscape painter, f. 1837, l. 1879 – GB ▢ Grant; Johnson II; Wood.

Wageman, *P.,* miniature painter, f. 1816 – GB ▢ Foskett.

Wageman, *Thomas* (Johnson II) → **Wageman,** *Thomas Charles*

Wageman, *Thomas Charles* (Wageman, Thomas), portrait painter, miniature painter, copper engraver, landscape painter, illustrator, * about 1787 or 1787, † 20.6.1863 – GB ▢ Foskett; Grant; Houfe; Johnson II; Lister; Mallalieu; Schidlof Frankreich; ThB XXXV; Wood.

Wagemann, *Else,* painter, f. 1346, l. 1359 – D ▢ Zülch.

Wagemann, *Martin,* goldsmith, * Feuchtwangen, f. 1633 – D ▢ Seling III.

Wagemans, *Elisabeth,* watercolourist, master draughtsman, * 3.6.1929 Leiden (Zuid-Holland) – NL ▢ Scheen II.

Wagemans, *Maurice,* still-life painter, landscape painter, marine painter, portrait painter, genre painter, * 18.5.1877 Brüssel, † 31.7.1927 Breedene-sur-Mer – B, NL ▢ DPB II; Pavière III.2; ThB XXXV.

Wagemans, *Pieter Johannes Alexander,* decorative painter, * 25.8.1879 Den Haag (Zuid-Holland), † 30.8.1955 Den Haag (Zuid-Holland) – NL ▢ Scheen II.

Wagemans, *Willem Leonard,* woodcutter, linocut artist, lithographer, master draughtsman, watercolourist, pastellist, artisan, * 2.1.1906 Leiden (Zuid-Holland) – NL ▢ Scheen II; Vollmer V; Waller.

Wagemans, *Wim* → **Wagemans,** *Willem Leonard*

Wagen, woodcutter, * Edo, f. 1716, l. 1735 – J ▢ Roberts.

Wagen, *Albert,* decorative painter, artisan, master draughtsman, * 2.4.1862 Zürich, † 29.10.1945 Basel – CH ▢ ThB XXXV.

Wagenaar, *Jacoba Haakma,* painter, master draughtsman, etcher, * 1.6.1943 Utrecht (Utrecht) – NL ▢ Scheen II.

Wagenaar, *Johannes Theodorus*, decorative painter, * 16.12.1851 Den Haag (Zuid-Holland), † 30.6.1923 Den Haag (Zuid-Holland) – NL ◫ Scheen II.

Wagenaar, *Koosje Haakma* → **Wagenaar**, *Jacoba Haakma*

Wagenaar, *Lucas Jansz.*, cartographer, f. 1577, l. 1598 – NL ◫ ThB XXXV.

Wagenaar, *P.* (Wagenaar, P. (Jr.)), master draughtsman, etcher, f. 1778, l. before 1792 – NL ◫ Scheen II; ThB XXXV; Waller.

Wagenaar, *W.*, painter, sculptor, f. before 1944 – NL ◫ Mak van Waay.

Wagenaar, *Willem Bartele*, painter, master draughtsman, * about 19.8.1907 Groningen (Groningen), l. before 1970 – NL ◫ Scheen II.

Wagenaar, *Willem Haakma*, painter, * 30.4.1938 Utrecht (Utrecht) – NL ◫ Scheen II.

Wagenaer, *P.* → **Wagenaar**, *P.*

Wagenbauer, *Max Josef* (Wagenbauer, Max Joseph), landscape painter, animal painter, lithographer, * 28.7.1774 or 28.7.1775 Öxing (Grafing), † 12.5.1829 München – D ◫ Münchner Maler IV; ThB XXXV.

Wagenbauer, *Max Joseph* (Münchner Maler IV) → **Wagenbauer**, *Max Josef*

Wagenbaur, *Max Josef* → **Wagenbauer**, *Max Josef*

Wagenbichler, *Helene*, painter, * 21.8.1869 Purpesseln (Gumbinnen), l. before 1942 – D, RUS ◫ ThB XXXV.

Wagenblast, *Josef-Ed*, painter, graphic artist, * 1930 Schwäbisch-Gmünd – D ◫ Nagel.

Wagenbrenner, painter, f. before 1975, l. 1975 – F ◫ Bauer/Carpentier VI.

Wagenbrett, *Norbert*, painter, master draughtsman, graphic artist, * 7.11.1954 Leipzig – D ◫ ArchAKL.

Wagener, *Bernard*, master draughtsman, f. 1825 – D ◫ ThB XXXV.

Wagener, *Conrad*, miniature painter (?), f. about 1630 – D ◫ ThB XXXV.

Wagener, *Conradt* → **Wagener**, *Conrad*

Wagener, *Frantz*, goldsmith, f. 1708 – D ◫ ThB XXXV.

Wagener, *Friedrich Erhard* → **Wagner**, *Friedrich Erhard*

Wagener, *Gottfried Christoph*, painter, f. 1751, † 15.5.1772 Hamburg – D ◫ Rump.

Wagener, *Michel*, goldsmith, f. 1567 – S ◫ SvKL V.

Wagener, *Oswald* → **Wagner**, *Oswald*

Wagener, *Veit* → **Wagner**, *Veit*

Wagener, *Zacharias* → **Wagner**, *Zacharias* (1614)

Wagenfeld, *Bernd*, painter, graphic artist, master draughtsman, * 1939 Oldenburg – D ◫ Wietek.

Wagenfeld, *Johann Heinrich* → **Wachenfeld**, *Johann Heinrich*

Wagenfeld, *Wilhelm*, painter, artisan, silversmith, enchaser, graphic artist, * 15.4.1900 Bremen, † 1990 – D ◫ DA XXXII; ELU IV; ThB XXXV; Vollmer V.

Wagenfeldt, *Otto*, history painter, * about 1610 Hamburg, † 1671 or 3.1.1683 Hamburg – D ◫ DA XXXII; Rump; ThB XXXV.

Wagenführ, *Georg*, watercolourist, * 26.12.1871 Finsterwalde, l. before 1942 – D ◫ Jansa; ThB XXXV.

Wagenhals, *Katherine H.*, painter, * 2.8.1883 Ebensburg (Pennsylvania) or Edenburg (Pennsylvania), l. before 1942 – USA ◫ Falk; Hughes; ThB XXXV.

Wagenhofer, *Maria Franziska*, painter, * 1901 Baden – A ◫ Fuchs Maler 20.Jh. IV.

Wageningen, *Frans van* → **Wageningen**, *Frans Arie van*

Wageningen, *Frans Arie van*, painter, master draughtsman, * 10.5.1946 Rotterdam (Zuid-Holland) – NL ◫ Scheen II.

Wagenitz, *C. A.*, porcelain painter, f. 1764, † before 1797 – D ◫ ThB XXXV.

Wagenitz, *Gottlieb August*, modeller, * 30.8.1775 Berlin (?), l. after 1795 – D ◫ ThB XXXV.

Wagenitz-Bruck, *Elisabeth*, painter, etcher, * 28.12.1886 Gelsenkirchen, l. before 1961 – D ◫ Vollmer V.

Wagenius, *Jonas*, painter, f. 1784, † 1795 (?) – S ◫ SvKL V; ThB XXXV.

Wagenius, *Per*, painter, f. 1777 – S ◫ SvKL V.

Wagenknecht, *Hans*, painter, f. 1501, † 1530 – D ◫ ThB XXXV.

Wagenknecht, *Joh. Samuel* → **Wagenknecht**, *Johann Samuel*

Wagenknecht, *Johann*, goldsmith, * about 1677 or about 1680, † before 5.4.1752 Augsburg – D ◫ Seling III; ThB XXXV.

Wagenknecht, *Johann Samuel* (Wagenknecht, Joh. Samuel), goldsmith, * Landsberg (Warthe), † before 6.3.1757 – D ◫ Seling III.

Wagenknecht, *Lorenz*, form cutter, illuminator, f. 1593, l. 1613 – D ◫ ThB XXXV; Zülch.

Wagenknecht, *Wenzel*, goldsmith (?), f. 1876, l. 1879 – A ◫ Neuwirth Lex. II.

Wagenmakers, *Wierd*, painter, master draughtsman, etcher, lithographer, woodcutter, * 31.12.1943 Leeuwarden (Friesland) – NL ◫ Scheen II.

Wagenmann, *Adolf*, engraver, * 27.8.1839 Mehrstetten (Württemberg), l. after 1876 – D ◫ ThB XXXV.

Wagenmann, *Michael*, locksmith, * Luzern, † 1698 – CH ◫ ThB XXXV.

Wagenmann, *Nikolaus*, book printmaker, * Sursee, f. 1638, l. 1664 – CH ◫ Brun III.

Wagenmayr, *Wolf*, maker of silverwork, f. 1520, † 1550 Nürnberg (?) – D ◫ Kat. Nürnberg.

Wagenschön, *Franz Xaver*, painter, etcher, * 2.9.1726 Littisch (Böhmen), † 1.1.1790 Wien – A ◫ List; ThB XXXV; Toman II.

Wagenschön, *Paul Friedrich* → **Fahrenschon**, *Paul Friedrich*

Wagensehl, *Peter*, painter, f. 1665, † 18.3.1687 Hamburg – D ◫ Rump.

Wager, *Jasper*, architect, f. 1864, l. 1920 – GB ◫ DBA.

Wager, *Jeremias* → **Wagner**, *Jeremias* (1536)

Wager, *Lars Randmo* (Koroma; Kuvataiteilijat) → **Wager**, *Lasse Randmo*

Wager, *Lasse* → **Wager**, *Lasse Randmo*

Wager, *Lasse Randmo* (Wager, Lars Randmo), landscape painter, portrait painter, * 15.2.1892 or 15.2.1896 Sundsvall, l. 1969 – SF, S ◫ Koroma; Kuvataiteilijat; Paischeff; SvKL V; Vollmer V.

Wager, *Otto (1803)*, landscape painter, etcher, lithographer, * 29.12.1803 Torgau, † 1.12.1861 Dresden – D ◫ ThB XXXV.

Wager, *Rhoda*, jewellery designer, metal designer, * about 1875, † 1953 – GB ◫ McEwan.

Wager-Smith, *Curtis*, portrait painter, illustrator, * Binghamton (New York), f. 1890, l. 1933 – USA ◫ Falk.

Wagert, *Fritz*, sculptor, graphic artist, * 25.4.1905 Berlin – D ◫ Vollmer V.

Wagg, genre painter, still-life painter, f. 1783 – GB ◫ Pavière II; ThB XXXV; Waterhouse 18.Jh..

Waggerl, *Karl Heinrich*, painter, * 10.12.1897 Bad Gastein, † 4.11.1973 Wagrein – D, A ◫ Fuchs Geb. Jgg. II.

Waggner, painter, f. 1783 – GB ◫ Grant; Waterhouse 18.Jh..

Waggoner, painter, f. 1666, l. 1685 (?) – GB ◫ Grant; ThB XXXV; Waterhouse 16./17.Jh..

Waggoner, *Elizabeth*, painter, artisan, f. 1908 – USA ◫ Falk; Hughes.

Waggoner, *William W.*, wood engraver, f. 1853, l. 1859 – USA ◫ Groce/Wallace.

Waghamer, *Wolf* → **Wagenmayr**, *Wolf*

Waghemakere, *Dominicus* (Waghemakere, Dominik), architect, * 1460 Antwerpen, † 1542 Antwerpen – B ◫ ELU IV.

Waghemakere, *Dominik* (ELU IV) → **Waghemakere**, *Dominicus*

Waghemakere, *Herman de*, architect, * about 1430 Antwerpen, † 1503 Antwerpen – B, NL ◫ ELU IV; ThB XXXV.

Waghenaer, *Lucas Jansz.* → **Wagenaar**, *Lucas Jansz.*

Waghevens, *Hendrik* → **Waghevens**, *Hendrik*

Waghevins, *Heyn* → **Waghevens**, *Hendrik*

Waghevins, *Simon* → **Waghevens**, *Simon*

Waghevens (Glockengießer-Familie) (ThB XXXV) → **Waghevens**, *Coenraet*

Waghevens (Glockengießer-Familie) (ThB XXXV) → **Waghevens**, *Cornelius*

Waghevens (Glockengießer-Familie) (ThB XXXV) → **Waghevens**, *Georgius*

Waghevens (Glockengießer-Familie) (ThB XXXV) → **Waghevens**, *Hendrik*

Waghevens (Glockengießer-Familie) (ThB XXXV) → **Waghevens**, *Jacob*

Waghevens (Glockengießer-Familie) (ThB XXXV) → **Waghevens**, *Johannes*

Waghevens (Glockengießer-Familie) (ThB XXXV) → **Waghevens**, *Medardus*

Waghevens (Glockengießer-Familie) (ThB XXXV) → **Waghevens**, *Peter*

Waghevens (Glockengießer-Familie) (ThB XXXV) → **Waghevens**, *Simon*

Waghevens, *Coenraet*, bell founder, f. 1484 – B, NL ◫ ThB XXXV.

Waghevens, *Cornelius*, bell founder, f. 1536, l. 1543 – B, NL ◫ Rump; ThB XXXV.

Waghevens, *Georg (1511)* (Rump) → **Waghevens**, *Georgius*

Waghevens, *Georgius* (Waghevens, Georg (1511)), bell founder, f. 1511, † 20.12.1524 – B, NL ◫ Rump; ThB XXXV.

Waghevens, *Hendrik*, bell founder, f. 1466, † 1483 Mechelen – B, NL, D ◫ Rump; ThB XXXV.

Waghevens, *Heyn* → **Waghevens**, *Hendrik*

Waghevens, *Jacob*, bell founder, * about 1500, † 1574 – B, NL ◫ Rump; ThB XXXV.

Waghevens, *Jacques* → **Waghevens,** *Jacob*
Waghevens, *Johannes,* bell founder,
f. 1514 – B, NL ⊡ ThB XXXV.
Waghevens, *Jooris* → **Waghevens,**
Georgius
Waghevens, *Medardus,* bell founder,
* about 1494, † 1557 or 23.10.1573
– B, NL ⊡ Rump; ThB XXXV.
Waghevens, *Peter* (Waghevens, Petrus),
bell founder, f. 1500, † 1537 – B, NL
⊡ Rump; ThB XXXV.
Waghevens, *Petrus* (Rump) →
Waghevens, *Peter*
Waghevens, *Pierre* → **Waghevens,** *Peter*
Waghevens, *Simon,* bell founder, f. 1483,
† 1523 Mechelen – B, NL, D ⊡ Rump;
ThB XXXV.
Waghorn, *Fred* (Johnson II) → **Waghorn,**
Frederick
Waghorn, *Frederick* (Waghorn, Fred),
painter, f. 1880, l. 1888 – GB
⊡ Johnson II; Wood.
Waginger (1670 Maler-Familie) (ThB
XXXV) → **Waginger,** *Joh. Michael*
Waginger (1670 Maler-Familie) (ThB
XXXV) → **Waginger,** *Michael*
Waginger (1670 Maler-Familie) (ThB
XXXV) → **Waginger,** *Sebastian* (1729)
Waginger (1700 Maler-Familie) (ThB
XXXV) → **Waginger,** *Joh. Caspar*
Waginger (1700 Maler-Familie) (ThB
XXXV) → **Waginger,** *Joh. Georg*
Waginger (1700 Maler-Familie) (ThB
XXXV) → **Waginger,** *Sebastian* (1750)
Waginger, painter, f. 1840 – A
⊡ ThB XXXV.
Waginger, *Joh. Caspar* (Waginger, Johann
Kaspar), painter, * Reibersdorf, f. 1700,
l. 1704 – A ⊡ List; ThB XXXV.
Waginger, *Joh. Georg,* painter, f. 1771
– A ⊡ ThB XXXV.
Waginger, *Joh. Michael,* painter,
* 13.5.1695 Kufstein, † 28.7.1760
Kufstein – A ⊡ ThB XXXV.
Waginger, *Johann Kaspar* (List) →
Waginger, *Joh. Caspar*
Waginger, *Michael,* painter, f. 1670,
l. 1710 – A ⊡ ThB XXXV.
Waginger, *Sebastian* (1729), painter,
* 30.9.1729 Kufstein, † 10.9.1813
Kufstein – A ⊡ ThB XXXV.
Waginger, *Sebastian* (1750), painter,
f. 1750 – A ⊡ ThB XXXV.
Wagle, *Kirsten* → **Wagle,** *Kirsten Marie*
Wagle, *Kirsten Marie,* textile artist,
* 18.7.1956 Oslo – N ⊡ NKL IV.
Wagler, *Helmut,* graphic designer, painter,
* 1914 Hannover – D ⊡ BildKueHann.
Wagler, *Karl,* landscape painter, still-life
painter, * 18.11.1887 Leisnig, l. before
1961 – D ⊡ Vollmer V.
Wagmayr, *Erhard,* maker of silverwork,
f. 1556, l. 1562 – D ⊡ Kat. Nürnberg.
Wagmüller, *Michael,* sculptor, genre
painter, * 14.4.1839 Karthaus-Brühl
(Regensburg), † 26.12.1881 München
– D, GB ⊡ DA XXXII; ThB XXXV.
Wagnat, *Joseph-Marie,* architect, * 1789
Samoins, l. after 1810 – F ⊡ Delaire.
Wagner, master draughtsman, f. before
1871, l. before 1880 – D ⊡ Ries.
Wagner (1843), seal engraver, seal carver,
f. 1834 – USA ⊡ Groce/Wallace.
Wagner, *A.,* painter, f. 1925 – USA
⊡ Falk.
Wagner, *A. M.,* porcelain painter, f. 1892,
l. 1912 – USA ⊡ Hughes.
Wagner, *Abraham,* portrait painter,
* Wangen (Allgäu), f. 1619, l. 1622
– PL, D ⊡ ThB XXXV.

Wagner, *Abraham (1734),* book
printmaker, * 9.6.1734 Bern, † 3.1782
Paris – CH ⊡ Brun III.
Wagner, *Achaz,* portrait painter, f. 1753
– A ⊡ ThB XXXV.
Wagner, *Adam (1491),* painter, f. 1491
– D ⊡ Sitzmann; ThB XXXV.
Wagner, *Adam (1577),* sculptor,
* Lichtenfels, f. 28.10.1577, † 1594
Heilbronn – D ⊡ Sitzmann;
ThB XXXV.
Wagner, *Adam (1607),* painter, f. 1607
– D ⊡ Markmiller.
Wagner, *Adam (1644),* goldsmith, f. 1644,
l. 1681 – D ⊡ ThB XXXV.
Wagner, *Adam (1678),* pewter caster,
f. 1678 – D ⊡ ThB XXXV.
Wagner, *Adam C.,* architect, f. 1882,
l. 1901 – USA ⊡ Tatman/Moss.
Wagner, *Adelaïde* → **Salles-Wagner,**
Adelaïde
Wagner, *Adelheid* → **Salles-Wagner,**
Adelaïde
Wagner von der Mühl, *Adolf* → **Wagner,**
Adolf (1884)
Wagner, *Adolf (1817),* landscape artist,
* 1817 Stuttgart, † 1893 – D ⊡ Nagel.
Wagner, *Adolf (1844),* architect,
watercolourist, * 8.10.1844 Wildon,
† 25.5.1918 Graz – A, SLO
⊡ Fuchs Maler 19.Jh. Erg.-Bd II;
Fuchs Maler 19.Jh. IV; List;
ThB XXXV.
Wagner, *Adolf (1861),* animal painter,
graphic artist, illustrator, * 12.1.1861
Kassel, l. 1921 – D ⊡ Ries;
ThB XXXV.
Wagner, *Adolf (1884),* portrait
draughtsman, woodcutter, wood sculptor,
stone sculptor, * 2.2.1884 Rohrbach
(Ober-Donau), l. before 1961 – A
⊡ ThB XXXV; Vollmer V.
Wagner, *Adolphe,* painter, f. before 1883,
l. 1883 – F ⊡ Bauer/Carpentier VI.
Wagner, *Ágost,* portrait painter,
f. before 1866, † 1871 Pest – H
⊡ MagyFestAdat; ThB XXXV.
Wagner, *Albert,* painter, lithographer,
* 1816 Stuttgart, † 1867 Stuttgart – D
⊡ ThB XXXV.
Wagner, *Alex,* painter, collagist, restorer,
* 1920 Johannesburg – ZA ⊡ Berman.
Wagner, *Alexander von* (ELU IV;
Münchner Maler IV) → **Wagner,**
Alexander (1838)
Wagner, *Alexander (1838)* (Wagner,
Alexander von; Wágner, Sándor), genre
painter, history painter, * 16.4.1838
Budapest or Pest, † 19.1.1919 München
– D, H ⊡ ELU IV; MagyFestAdat;
Münchner Maler IV; ThB XXXV.
Wagner, *Alexander (1840),* architect,
* 23.5.1840 Leipzig, l. after 1880 – A,
H, D ⊡ ThB XXXV.
Wagner, *Alexander (1906),* poster
draughtsman, poster artist, * 19.2.1906
Graz – A, D ⊡ Fuchs Maler 20.Jh. IV;
Vollmer V.
Wagner, *Alexander Josef,* goldsmith,
silversmith, jeweller, f. 1913 – A
⊡ Neuwirth Lex. II.
Wagner, *Alfred,* landscape painter,
* 11.7.1848 Zudar (Rügen), † before
1917 Dresden (?) – D ⊡ ThB XXXV.
Wagner, *Alois (1765)* (Wagner, Aloys),
miniature painter, * 30.6.1765 Hall
(Tirol), † 11.6.1841 Hall (Tirol)
– A ⊡ Fuchs Maler 19.Jh. IV;
Schidlof Frankreich; ThB XXXV.

Wagner, *Alois (1869),* porcelain painter,
* about 1869, † 21.8.1891 Passau – D
⊡ Neuwirth II.
Wagner, *Aloisia* → **Wagner,** *Olga*
Wagner, *Aloy* → **Wagner,** *Alois* (1765)
Wagner, *Aloys* (Schidlof Frankreich) →
Wagner, *Alois* (1765)
Wagner, *André* (Vollmer V) → **Wagner,**
André Frédéric
Wagner, *André Frédéric* (Wagner, André),
landscape painter, * 25.12.1885 Sèvres
(Hauts-de-Seine), l. before 1961 –
F ⊡ Bénézit; Edouard-Joseph III;
ThB XXXV; Vollmer V.
Wagner, *Andreas (1550)* (Wagner,
Andreas), miniature painter,
* Ingolstadt (?), f. 1550, † 1565 – D
⊡ D'Ancona/Aeschlimann; ThB XXXV.
Wagner, *Andreas (1655),* goldsmith,
engraver, f. 1655 – CZ ⊡ Toman II.
Wagner, *Andrew,* wood engraver,
lithographer, f. 1856, l. 1860 – USA
⊡ Groce/Wallace.
Wagner, *Anna (1897),* enamel painter,
* Osnabrück, f. 1897, l. 1907 – A, D
⊡ ThB XXXV.
Wagner, *Anna (1902),* silversmith (?),
f. 1902 – A ⊡ Neuwirth Lex. II.
Wagner, *Anna-Maria,* painter, * 1914
Breslau – PL, D ⊡ Davidson II.2.
Wagner, *Anselm,* portrait painter, * 1766
Temesvár, † 8.12.1806 Temesvár – RO,
H ⊡ ThB XXXV.
Wagner, *Anton (1730),* mason, f. about
1730 – D ⊡ ThB XXXV.
Wagner, *Anton (1750),* cabinetmaker,
f. 1750 – D ⊡ ThB XXXV.
Wagner, *Anton (1781),* lithographer,
portrait painter, still-life painter, * 1781
Wien, † 1.12.1860 Wien – A, CZ
⊡ Fuchs Maler 19.Jh. IV; ThB XXXV.
Wagner, *Anton (1807),* painter,
* 15.7.1807 Hall (Tirol),
† 16.6.1839 Hall (Tirol) – A
⊡ Fuchs Maler 19.Jh. IV.
Wagner, *Anton (1892),* painter,
* 15.3.1892 Steinakirchen, † 9.12.1973
Mödling – A ⊡ Fuchs Geb. Jgg. II.
Wagner, *Anton Paul* (Wagner, Antonín
Pavel), sculptor, * 3.7.1834 Königinhof
(Böhmen), † 26.1.1895 Wien – A, CZ
⊡ ThB XXXV; Toman II.
Wagner, *Antonín,* architect, sculptor,
* 5.12.1904 Jaroměř – CZ ⊡ Toman II.
Wagner, *Antonín Pavel* (Toman II) →
Wagner, *Anton Paul*
Wagner, *Askanius Christian,* architect,
f. 1700, l. 1706 – D ⊡ ThB XXXV.
Wagner, *August* → **Wagner,** *Ágost*
Wagner, *August (1724)* (Wagner, August),
porcelain painter, f. 1724 or 1726
Eisenach, l. 1769 – D ⊡ Rückert.
Wagner, *August (1863)* (Wagner,
August), decorative painter,
history painter, stage set designer,
* 21.8.1863 or 1864 Schwaz or Graz,
† 19.4.1935 or 20.4.1935 Schwaz –
A ⊡ Fuchs Maler 19.Jh. Erg.-Bd II;
Fuchs Maler 19.Jh. IV; ThB XXXV.
Wagner, *Augustin,* sculptor, f. 1785,
l. 1786 – PL ⊡ ThB XXXV.
Wagner, *Axel Gustaf Fr.,* decorative
painter, * about 1861, † 12.11.1903
Stockholm – S ⊡ SvKL V.
Wagner, *Babette,* painter, * 29.3.1893
Bregenz, † 22.10.1965 Feldkirch – A
⊡ Fuchs Geb. Jgg. II.
Wagner, *Bendicht* (Bossard) → **Wagner,**
Benedikt

Wagner, *Benedict,* pewter caster,
* 29.11.1778, † 14.4.1839 – D
⌸ ThB XXXV.

Wagner, *Benedikt* (Wagner, Bendicht),
pewter caster, tinsmith, f. 1664,
† 12.1.1687 Biel – CH ⌸ Bossard;
ThB XXXV.

Wagner, *Benjamin Ehregott,* pewter
caster, f. 1764, † 5.11.1782 – D
⌸ ThB XXXV.

Wagner, *Bernhard,* sculptor, f. 1766,
l. 1786 – D ⌸ ThB XXXV.

Wagner, *Brigitte,* artist, * 1940 Berlin
– D ⌸ Nagel.

Wagner, *C.,* master draughtsman,
etcher, * about 1780 Dresden – D
⌸ ThB XXXV.

Wagner, *C. A.,* master draughtsman,
* about 1720 or 1720 Nürnberg,
† Hamburg, l. 1750 – D ⌸ Rump;
ThB XXXV.

Wagner, *C. Christian,* gunmaker, f. 1651
– D, PL ⌸ ThB XXXV.

Wagner, *C. L.,* painter, f. 1893, l. 1894
– USA ⌸ Hughes.

Wagner, *Camille-Edmond,* painter, master
draughtsman, * 17.6.1908 Strasbourg,
† 12.1976 – F ⌸ Bauer/Carpentier VI.

Wagner, *Carl (1796),* landscape
painter, etcher, * 19.10.1796 Rossdorf
(Rhön), † 10.2.1867 Meiningen – D
⌸ ThB XXXV.

Wagner, *Carl (1818)* (Wagner, Karl
(1818)), decorative painter, * 1818
Ludwigsburg, l. 1851 – D ⌸ Nagel;
ThB XXXV.

Wagner, *Carl (1839)* (Mülfarth) →
Wagner, *Karl (1839)*

Wagner, *Carl (1894 Porzellanmaler
Dresden),* porcelain painter (?), porcelain
artist (?), f. 1894, l. 1907 – D
⌸ Neuwirth II.

Wagner, *Carl (1894 Porzellanmaler
Großbreitenbach),* porcelain painter (?),
f. 1894 – D ⌸ Neuwirth II.

Wagner, *Carl Christopher,* sculptor,
f. 1814, l. 1818 – S ⌸ SvKL V;
ThB XXXV.

Wagner, *Cécile,* painter, * Mulhouse
(Elsaß), f. before 1884, l. 1890 – F
⌸ Bauer/Carpentier VI.

Wagner, *Cecilia,* miniature painter, f. 1814
– GB ⌸ Foskett.

Wagner, *Charles* → **Wagner,** *Karl (1799)*

Wagner, *Chiyo,* painter, * 22.9.1930
Sapporo – S ⌸ SvKL V.

Wagner, *Christian (1580),* stucco worker,
f. about 1580 – S ⌸ SvKL V;
ThB XXXV.

Wagner, *Christian (1711),* sculptor,
f. 1711, l. 1740 – D ⌸ ThB XXXV.

Wagner, *Christian (1720),* clockmaker,
f. 1720 – PL ⌸ ThB XXXV.

Wagner, *Christian (1869),* painter, master
draughtsman, * 1.6.1869 Stockholm,
† 26.1.1900 Stockholm – S ⌸ SvKL V.

Wagner, *Christian Gottlob,* architect,
* 5.1.1781 Leipzig, † 1868 Dresden – D
⌸ ThB XXXV.

Wagner, *Christine,* ceramist, * 1959
München – D ⌸ WWCCA.

Wagner, *Christoffel,* goldsmith, * Chur (?),
f. 1536 – CH ⌸ Brun III.

Wagner, *Clara* → **Folingsby,** *Clara*

Wagner, *Claus,* stonemason, f. 1559,
l. 1581 – D ⌸ Sitzmann; ThB XXXV.

Wagner, *Colomann* → **Wagner,** *Otto
(1841)*

Wagner, *Conrad* (Bradley III) → **Wagner,**
Konrad (1479)

Wagner, *Conrad de Ellingen*
(D'Ancona/Aeschlimann) → **Wagner,**
Konrad (1479)

Wagner, *Conradus* → **Wagener,** *Conrad*

Wagner, *Cornelia* → **Paczka,** *Cornelia*

Wagner, *Cornelius,* marine painter,
landscape painter, * 10.8.1870 Dresden,
† 1956 – D ⌸ ThB XXXV; Vollmer V.

Wagner, *Daniel (1659),* pewter caster,
* before 1.1659, † 8.1738 – CH
⌸ Bossard.

Wagner, *Daniel (1802),* miniature painter,
portrait painter, landscape painter,
* 14.4.1802 Leyden (Massachusetts),
† 21.1.1888 Norwich (New York) –
USA ⌸ EAAm III; Groce/Wallace;
ThB XXXV.

Wagner, *Daniel (1873),*
goldsmith, f. 1873, l. 1908 – A
⌸ Neuwirth Lex. II.

Wagner, *Doris,* painter, graphic artist,
* Klagenfurt, f. after 1900 – A
⌸ Fuchs Maler 20.Jh. IV.

Wagner, *Dorothy* (Hughes) → **Puccinelli,**
Dorothy

Wagner, *E. M.,* clockmaker, f. about 1760
– CH ⌸ ThB XXXV.

Wagner, *E. R.,* porcelain painter,
flower painter, f. about 1910 – D
⌸ Neuwirth II.

Wagner, *Edmund,* animal painter,
* 6.11.1830 Nürnberg, † 3.10.1859
Pantenried (Gauting) – D
⌸ ThB XXXV.

Wagner, *Edward,* painter, f. 1862, l. 1870
– GB ⌸ Johnson II; Wood.

Wagner, *Edward Q.,* painter, sculptor,
* 1855 Spring, † 1922 Detroit – USA,
BR ⌸ Falk; ThB XXXV.

Wagner, *Egidius (1557),* tapestry weaver,
* Brüssel (?), f. 28.1.1557 – D, NL
⌸ ThB XXXV.

Wagner, *Elise* → **Puyroche-Wagner,** *Elise*

Wagner, *Emil,* topographer, cartographer,
* 1.2.1859 Frankfurt (Oder) – PL, D
⌸ Brun IV.

Wagner, *Emile* → **Wagner,** *Georg Emile*

Wagner, *Endres,* gunmaker, f. 20.4.1621
– D ⌸ Sitzmann.

Wagner, *Erasmus,* goldsmith, f. 1606,
† 1651 – D ⌸ ThB XXXV.

Wagner, *Erdmann,* master draughtsman,
illustrator, painter, * 16.8.1842 Verden
(Aller), † 1.1917 München (?) – D
⌸ Flemig; Ries; ThB XXXV.

Wagner, *Erhard* → **Wagmayr,** *Erhard*

Wagner, *Erhard (1901),* painter, illustrator,
* 24.6.1901 Vysoké Mýto – CZ
⌸ Toman II.

Wagner, *Erich* → **Wagner,** *Otto (1895)*

Wagner, *Erich (1876),* painter,
* 6.12.1876 Berlin, † 1957 Kuchen
– D ⌸ Nagel; ThB XXXV.

Wagner, *Erich (1890),* painter,
lithographer, etcher, restorer, * 4.4.1890
Wien, † 21.10.1974 London – A, GB
⌸ Fuchs Geb. Jgg. II; ThB XXXV;
Vollmer V.

Wagner, *Erich Karl* → **Wagner,** *Erich
(1890)*

Wagner, *Erik,* decorative painter, f. 1901
– S ⌸ SvKL V.

Wagner, *Ernst (1877),* sculptor,
graphic artist, designer, genre painter,
decorative painter, * 2.2.1877 Cilli,
† 17.12.1951 Ammerland – D, A
⌸ Fuchs Maler 19.Jh. Erg.-Bd II;
Fuchs Maler 19.Jh. IV; List;
ThB XXXV; Vollmer V.

Wagner, *Ernst (1878)* (Wagner, Ernst
(1878/1942); Wagner, Ernst), architect,
* 30.6.1878 Stuttgart, l. before 1942
– D ⌸ Nagel; ThB XXXV.

Wagner, *Ernst (1878/1907),* porcelain
painter (?), f. 1878, l. 1907 – PL, D
⌸ Neuwirth II.

Wagner, *Ernst Michael,* painter, master
draughtsman, * 22.12.1886 Wien,
† 12.4.1963 Klosterneuburg – A
⌸ Fuchs Geb. Jgg. II; ThB XXXV;
Vollmer V.

Wagner, *Eugen (1871),* sculptor,
* 11.4.1871 Berlin, l. before 1942 –
D ⌸ ThB XXXV.

Wagner, *Eugen (1881),*
goldsmith (?), f. 1881, l. 1882 – A
⌸ Neuwirth Lex. II.

Wagner, *Eugen (1909),* ceramist,
* 21.7.1909 München – D ⌸ WWCCA.

Wagner, *F.,* illustrator, f. before 1905 – A
⌸ Ries.

Wagner, *F. G.,* landscape painter, copper
engraver, f. about 1803, l. 1851 – D
⌸ ThB XXXV.

Wagner, *F. R.,* steel engraver, f. 1851
– GB ⌸ Lister.

Wagner, *Ferdinand (1819)* (Wagner,
Ferdinand (der Ältere)), history
painter, portrait painter, fresco
painter, * 16.8.1819 Schwabmünchen,
† 13.6.1881 Augsburg – D
⌸ Münchner Maler IV; ThB XXXV.

Wagner, *Ferdinand (1845),* fresco painter,
f. about 1845 – H ⌸ MagyFestAdat.

Wagner, *Ferdinand (1847)* (Wagner,
Ferdinand (der Jüngere)), decorative
painter, glass painter, history painter,
lithographer, illustrator, * 27.1.1847
Passau, † 27.12.1927 München – D
⌸ Münchner Maler IV; ThB XXXV.

Wagner, *Ferdinand Friedrich,* lithographer,
f. 1840, l. 1860 – D ⌸ Nagel.

Wagner, *Florence,* painter, * 1893
Lancaster, l. 1969 – GB ⌸ Jakovsky.

Wagner, *France,* painter, * 1943 Paris
– F ⌸ Bauer/Carpentier VI; Bénézit.

Wagner, *Francesco Giuseppe,* jeweller,
* 1704 Wien, l. 1754 – A, I
⌸ Bulgari I.2.

Wagner, *Frank Hugh,* painter, sculptor,
illustrator, * 4.1.1870 Milton (Indiana),
l. 1940 – USA ⌸ Falk; ThB XXXV.

Wagner, *František,* painter, f. 1788 – CZ
⌸ Toman II.

Wagner, *Franz (1739),* painter, f. 1739,
l. 1760 – D ⌸ Markmiller.

Wagner, *Franz (1744),* sculptor, f. 1744
– A ⌸ ThB XXXV.

Wagner, *Franz (1800),* portrait painter,
genre painter, * about 1800 Nürnberg
– D ⌸ ThB XXXV.

Wagner, *Franz (1810),* painter, * 1810
Berlin, l. 1864 – D ⌸ ThB XXXV.

Wagner, *Franz (1812),* landscape painter,
genre painter, * 1812 Heidelberg, l. after
1835 – D ⌸ ThB XXXV.

Wagner, *Franz (1854),* landscape
painter, copyist, veduta painter,
* 27.11.1854 Wien – A
⌸ Fuchs Maler 19.Jh. Erg.-Bd II;
Fuchs Maler 19.Jh. IV.

Wagner, *Franz (1857),* landscape painter,
* 6.7.1857 München, l. before 1942 – D
⌸ ThB XXXV.

Wagner, *Franz (1894),* porcelain painter,
f. 1894, l. 1908 – A ⌸ Neuwirth II.

Wagner, *Franz (1925),* wood sculptor,
stone sculptor, f. 1925 – D, PL
⌸ Vollmer V.

Wagner, *Franz Andreas* → **Weger,** *Franz Andreas*

Wagner, *Franz Julian,* painter, * Neisse, f. 1680 – A ▫ ThB XXXV.

Wagner, *Franz Sigmund* (?) → **Wagner,** *Sigmund*

Wagner, *Franziska* (Wagner, Franziska R.), painter, * 1905 Ober-Schlesien – D ▫ KüNRW VI; Vollmer V.

Wagner, *Franziska R.* (KüNRW VI) → **Wagner,** *Franziska*

Wagner, *Fred,* landscape painter, * 20.12.1864 Valley Forge (Pennsylvania), † 14.1.1940 Philadelphia (Pennsylvania) – USA ▫ Falk; ThB XXXV; Vollmer V.

Wagner, *Frederik,* architect, * 12.6.1880 Kopenhagen, † 4.6.1946 Kopenhagen – DK ▫ ThB XXXV; Vollmer V; Weilbach VIII.

Wagner, *Friedrich (1756)* (Wagner, Friedrich), sculptor, lithographer, * 5.3.1756 Kronach, † 11.2.1838 Amberg – D ▫ Sitzmann; ThB XXXV.

Wagner, *Friedrich (1801),* landscape painter, animal painter, lithographer, * before 11.7.1801 Stuttgart, l. 1850 – D ▫ ThB XXXV.

Wagner, *Friedrich (1803),* copper engraver, master draughtsman, lithographer, painter, photographer, * 24.5.1803 Nürnberg or Weingarten, † 27.4.1876 München – D ▫ Nagel; ThB XXXV.

Wagner, *Friedrich Christian* (Wagner, Friedrich Christoph), painter, * Heilbronn, f. before 1788, † 1803 Heilbronn – D ▫ Nagel; ThB XXXV.

Wagner, *Friedrich Christoph* (Nagel) → **Wagner,** *Friedrich Christian*

Wagner, *Friedrich Erhard,* portrait painter, * 1759 Köthen, † 1813 Berlin – D ▫ ThB XXXV.

Wagner, *Fritz (1872),* landscape painter, still-life painter, * 20.7.1872 Zürich, † 27.3.1948 Wallisellen – CH ▫ Brun IV; ThB XXXV.

Wagner, *Fritz (1896),* genre painter, * 15.5.1896 München, † 3.4.1939 München – D ▫ Münchner Maler VI; ThB XXXV; Vollmer V.

Wagner, *Gabriel,* sculptor, brass founder, * 1762, † 1836 – D ▫ ThB XXXV.

Wagner, *Georg (1501)* (Wagner, Georg (1)), painter, † 1501 Fürstenfeldbruck – D ▫ ThB XXXV.

Wagner, *Georg (1547),* gunmaker, f. 1547 – D ▫ ThB XXXV.

Wagner, *Georg (1584),* founder, f. 1584, l. 1585 – D ▫ ThB XXXV.

Wagner, *Georg (1658),* gunmaker (?), * about 1658, † 21.12.1718 Kronach – D ▫ Sitzmann.

Wagner, *Georg* (1779) → **Wagner,** *György*

Wagner, *Georg (1810),* architect, painter, * 5.5.1810 Torgau, † 30.6.1838 Dresden – D ▫ ThB XXXV.

Wagner, *Georg (1823),* portrait painter, genre painter, * 1823 Darmstadt – D ▫ ThB XXXV.

Wagner, *Georg (1875),* painter, graphic artist, * 13.3.1875 Berlin, l. before 1942 – D ▫ ThB XXXV.

Wagner, *Georg (1889),* illustrator, f. before 1889, l. before 1891 – D ▫ Ries.

Wagner, *Georg (1895),* painter, * 2.6.1895 Zaingrub, l. 1975 – A ▫ Fuchs Geb. Jgg. II.

Wagner, *Georg Augustin,* sculptor, * 1731 Ellingen – D ▫ ThB XXXV.

Wagner, *Georg Emile,* painter, * 7.9.1889 Winschoten (Groningen), † 16.10.1964 Utrecht (Utrecht) – NL ▫ Scheen II.

Wagner, *Georg Friedrich,* ebony artist, * about 1751, † before 21.7.1835 – D ▫ ThB XXXV.

Wagner, *George (1689),* goldsmith, f. 1689, l. 1727 – PL ▫ ThB XXXV.

Wagner, *George (1896),* watercolourist, f. before 1896 – USA ▫ Hughes.

Wagner, *George (1908),* sculptor, artisan, f. 1908 – F, USA ▫ Falk.

Wagner, *Gerard,* painter, * 5.4.1906 Wiesbaden – CH, D ▫ KVS.

Wagner, *Gertrud Maria,* sculptor, * 27.1.1913 Zürich – CH ▫ Plüss/Tavel II.

Wágner, *Géza,* landscape painter, watercolourist, graphic artist, * 19.3.1879 Gömör-Nyilas, † 19.6.1939 Székesfehérvár – H ▫ MagyFestAdat; ThB XXXV.

Wagner, *Giuseppe* (DEB XI) → **Wagner,** *Joseph (1706)*

Wagner, *Gottfried,* stucco worker, * 26.1.1714 Wessobrunn, l. 1735 – D ▫ Schnell/Schedler.

Wagner, *Gottlieb,* porcelain painter (?), porcelain artist (?), f. 1894 – D ▫ Neuwirth II.

Wagner, *Günther,* master draughtsman, * 18.9.1899 – D ▫ Flemig.

Wagner, *Guy* (Beaulieu/Beyer) → **Wagner,** *Veit*

Wagner, *György,* painter, f. 1779, l. 1796 – H ▫ ThB XXXV.

Wagner, *Gyula,* architect, * 1851 Budapest, l. 1908 – H ▫ ThB XXXV.

Wagner, *H.,* porcelain painter, f. 1894 – D ▫ Neuwirth II.

Wagner, *H. Christoph,* embroiderer, f. 1705 – P ▫ ThB XXXV.

Wagner, *H. I.* (Waller) → **Wagner,** *Heinrich Immanuel*

Wagner, *H. Johann,* painter, * 1922 Schneeberg – D ▫ Vollmer V.

Wagner, *Hanns,* bookbinder, f. 1582 – D ▫ ThB XXXV.

Wagner, *Hans (1506),* armourer, f. about 1506, l. 1519 – A ▫ ThB XXXV.

Wagner, *Hans (1521),* sculptor, f. 1521, † before 1528 – F, I ▫ ThB XXXV.

Wagner, *Hans (1539),* cabinetmaker, architect (?), f. 1539, l. 1574 – RUS, PL ▫ ThB XXXV.

Wagner, *Hans (1570),* minter, f. 1570, † 1571 – D ▫ Zülch.

Wagner, *Hans (1585),* stucco worker, f. 1582, l. 1585 – D ▫ ThB XXXV.

Wagner, *Hans (1600),* sculptor, f. about 1600 – D ▫ ThB XXXV.

Wagner, *Hans (1616),* potter, * about 1590, † 1632 – D ▫ Sitzmann; ThB XXXV.

Wagner, *Hans (1620),* locksmith, f. before 1620 – D ▫ ThB XXXV.

Wagner, *Hans (1690),* gunmaker, f. 11.9.1690 – D ▫ Sitzmann.

Wagner, *Hans (1693),* painter, f. 1693, † 22.3.1719 Hamburg – D ▫ Rump.

Wagner, *Hans (1700),* pewter caster, † 1700 – D ▫ ThB XXXV.

Wagner, *Hans (1866)* (Wagner, Hans (1940)), painter, * 30.8.1866 Wien-Döbling, † 19.2.1940 Perchtoldsdorf (Wien) – A ▫ Fuchs Geb. Jgg. II; Fuchs Maler 19.Jh. Erg.-Bd II.

Wagner, *Hans (1885),* graphic artist, * 25.4.1885 Affeltrangen, † 16.11.1949 St. Gallen – CH ▫ Brun IV; ThB XXXV.

Wagner, *Hans (1906),* painter, * 8.5.1906 Dietrichs (Böhmen), † 10.12.1977 Zürich – CH, A, CZ ▫ Fuchs Maler 20.Jh. IV.

Wagner, *Hans Joachim (1871),* painter, graphic artist, * 5.10.1871 Berlin, l. before 1942 – D ▫ ThB XXXV.

Wagner, *Hans Joachim (1943),* ceramist, * 1943 Waltersdorf (Lausitz) – D ▫ WWCCA.

Wagner, *Hans Johann* → **Wagner,** *Hans (1866)*

Wagner, *Harold,* landscape painter, master draughtsman, f. 1933, † San Francisco (California) – USA ▫ Hughes.

Wagner, *Hedwig,* painter, * 27.12.1922 Obermauern (Virgen) – A ▫ Fuchs Maler 20.Jh. IV; Vollmer V.

Wagner, *Heinrich (1575),* goldsmith, f. 1575, † 1607 – D ▫ ThB XXXV.

Wagner, *Heinrich (1619),* gunmaker, f. 26.11.1619 – D ▫ Sitzmann.

Wagner, *Heinrich (1662),* goldsmith, f. 1662, l. 1690 – D ▫ Zülch.

Wagner, *Heinrich (1682),* sculptor, * 1682, † 1758 – D ▫ ThB XXXV.

Wagner, *Heinrich (1801),* painter, lithographer, * Dresden, f. 1801 – D ▫ ThB XXXV.

Wagner, *Heinrich (1834/1897)* (Wagner, Henri), architect, * 5.10.1834 Stuttgart, † 19.3.1897 Darmstadt – D ▫ Delaire; ThB XXXV.

Wagner, *Heinrich (1834/1908),* lithographer, * 1834, † 17.10.1908 Stockholm – S ▫ SvKL V.

Wagner, *Heinrich Christ.,* faience painter, f. 1757, l. 1772 – D ▫ ThB XXXV.

Wagner, *Heinrich Immanuel* (Wagner, H. I.), etcher, master draughtsman, * Eisenach (?), f. about 1778 – NL ▫ Scheen II; Waller.

Wagner, *Heinz (1905),* painter, * 21.8.1905 Wien, † 18.8.1978 Wien – A ▫ Fuchs Maler 20.Jh. IV.

Wagner, *Heinz (1925)* (Wagner, Heinz), painter, graphic artist, designer, * 11.12.1925 Menteroda (Mühlhausen) – D ▫ Vollmer V.

Wagner, *Helene,* painter, etcher, * 1878 Stuttgart, † 1956 Stuttgart – D ▫ Nagel; Vollmer V.

Wagner, *Helga,* painter, * 1940 – D ▫ Nagel.

Wagner, *Helmut,* ceramist, * 1942 Zittau – D ▫ WWCCA.

Wagner, *Henri* (Delaire) → **Wagner,** *Heinrich (1834/1897)*

Wagner, *Henri Emile,* potter, * 28.12.1916 Haarlem (Noord-Holland) – NL ▫ Scheen II.

Wagner, *Henry S.,* portrait engraver, f. 1849, l. 1858 – USA ▫ Groce/Wallace.

Wagner, *Hermann (1824),* illustrator, * 1824 Weißenfels, † 1879 Leipzig-Neuschönfeld – D ▫ Ries.

Wagner, *Hermann (1921),* painter, * 14.6.1921 Graz – A ▫ Fuchs Maler 20.Jh. IV; List.

Wagner, *Hermann Edouard,* painter, * 26.10.1894 Konstantinopel, l. before 1961 – F ▫ Vollmer V.

Wagner, *Hermine,* watercolourist, master draughtsman, graphic artist, illustrator, * 1880 Graz, l. before 1942 – A ▫ Fuchs Maler 19.Jh. IV; List; ThB XXXV.

Wagner, *I.,* copper engraver, f. 1772
– SK, H ⊐⊐ ThB XXXV.

Wagner, *Ignaz,* goldsmith (?), f. 1884 – A
⊐⊐ Neuwirth Lex. II.

Wagner, *Ignaz (1711),* painter,
* about 1711 Zwiesel, † 1777 – D
⊐⊐ Markmiller.

Wagner, *Ignaz (1884),* goldsmith (?),
f. 1884, l. 1887 – A
⊐⊐ Neuwirth Lex. II.

Wagner, *Inés,* painter, * 26.8.1925 Baden-
Baden – F, D ⊐⊐ Bauer/Carpentier VI.

Wagner, *Ingomar von,* painter, restorer,
* 21.3.1917 (Schloß) Wildshut – A
⊐⊐ Fuchs Maler 20.Jh. IV; List.

Wagner, *J. (1790),* painter, f. 1790 – CZ
⊐⊐ ThB XXXV.

Wagner, *J. (1816),* miniature painter,
f. 1816, l. 1844 – D ⊐⊐ ThB XXXV.

Wagner, *J. E.* → **Wagner,** *J. F.*

Wagner, *J. F.,* landscape painter,
topographer, f. about 1840, l. 1860
– USA ⊐⊐ Groce/Wallace.

Wagner, *J. F. B.,* porcelain painter,
f. 1774, l. 1780 – D ⊐⊐ ThB XXXV.

Wagner, *J. L.,* lithographer, * 1826,
† 1854 – S ⊐⊐ SvKL V.

Wagner, *J. P.,* engraver, f. 1823 – E
⊐⊐ Páez Rios III.

Wagner, *Jacob (1852)* (Wagner, Jacob
(1898)), painter, * 1852 Bütweiler
(Elsaß-Lothringen) or Butzweiler
(Rheinprovinz), † 1899 or 1898 Deham
(Massachusetts) – USA, D ⊐⊐ Falk;
ThB XXXV.

Wagner, *Jakob* → **Wangner,** *Jakob*

Wagner, *Jakob (1629),* goldsmith, f. 1629,
l. 1632 – SLO ⊐⊐ ThB XXXV.

Wagner, *Jakob (1861),* figure painter,
landscape painter, * 2.1.1861
Gelterkinden, † 22.9.1915 Weißlingen
(Zürich) – CH ⊐⊐ ThB XXXV.

Wagner, *Jakob Moritz,* painter, f. 1807,
l. 1835 – D ⊐⊐ Feddersen.

Wagner, *Jakub (1869),* stonemason,
sculptor, * 1869, † 6.3.1909 Jaroměř
– CZ ⊐⊐ Toman II.

Wagner, *Ján (1475)* (ArchAKL) →
Wagner, *Johann (1475)*

Wagner, *Jan (1879),* painter, * 23.5.1879
Habře – CZ ⊐⊐ Toman II.

Wagner, *Jan (1941),* sculptor, * 22.9.1941
Prag – CZ ⊐⊐ ArchAKL.

Wagner, *Jan Eduard,* lithographer,
cartographer, * 1835 Prag, † 1904
Prag – CZ ⊐⊐ Toman II.

Wagner, *Jan Josef (1916),* architect,
* 24.4.1916 Prag – CZ ⊐⊐ Toman II.

Wagner, *Jan Maria,* painter, * 30.8.1927
Prag – CZ ⊐⊐ Toman II.

Wagner, *Jan Michal (1722),* carver,
sculptor, * Mimoň (?), f. 1722 – CZ
⊐⊐ Toman II.

Wagner, *János (1772),* painter, f. 1772
– RO, H ⊐⊐ ThB XXXV.

Wagner, *János (1789),* painter, f. 1789,
l. about 1803 – H ⊐⊐ ThB XXXV.

Wagner, *János (1813),* architect,
* 6.10.1813 Székesfehérvár, † 12.4.1904
Budapest – H ⊐⊐ ThB XXXV.

Wagner, *János (1936),* painter,
graphic artist, * 1936 Budapest – H
⊐⊐ MagyFestAdat.

Wagner, *Jeremias (1536)* (Wagner,
Jeremias), painter, * München, f. 1536
– D ⊐⊐ ThB XXXV.

Wagner, *Jeremias (1661),* sculptor,
* about 1661 Bellershausen, † 31.1.1738
Gelbsattel – D ⊐⊐ Sitzmann.

Wagner, *Joachim,* ceramist, * 1921 – D
⊐⊐ WWCCA.

Wagner, *Jörg,* sculptor, f. 1540 – D
⊐⊐ ThB XXXV.

Wagner, *Joh. Daniel Lebrecht Franz* (?)
→ **Wagner,** *Franz (1810)*

Wagner, *Joh. Friedrich* → **Wagner,**
Friedrich (1756)

Wagner, *Joh. Friedrich (1728),* gunmaker,
f. 20.7.1728 – D ⊐⊐ Sitzmann.

Wagner, *Joh. Georg,* copper engraver,
* 1744 – D ⊐⊐ ThB XXXV.

Wagner, *Joh. Gottfried* (Rump) →
Wagner, *Johann Gottfried (1750)*

Wagner, *Joh. Jakob,* master draughtsman,
copper engraver, * 9.7.1766 Leipzig,
† before 10.9.1834 Leipzig – D
⊐⊐ ThB XXXV.

Wagner, *Joh. Martin von* → **Wagner,**
Martin von (1777)

Wagner, *Joh. Michael* (Wagner, Johann
Michael), sculptor, stucco worker,
painter, * 23.9.1748, † 27.12.1828 –
D ⊐⊐ Markmiller; ThB XXXV.

Wagner, *Joh. Peter Alexander* → **Wagner,**
Peter (1730)

Wagner, *Joh. Reinhard,* smith, f. 1690
– D ⊐⊐ ThB XXXV.

Wagner, *Joh. Samuel von,* goldsmith,
minter, * before 17.3.1740 Bern,
† 16.5.1789 – CH ⊐⊐ Brun III.

Wagner, *Joh. Simon,* goldsmith, f. 1801
– A ⊐⊐ ThB XXXV.

Wagner, *Joh. Thomas* (?) → **Wagner,**
Thomas

Wagner, *Johann* → **Wagner,** *Hans (1866)*

Wagner, *Johann* → **Wagner,** *János (1772)*

Wagner, *Johann* → **Wagner,** *János (1789)*

Wagner, *Johann* → **Wagner,** *János (1813)*

Wagner, *Johann (1475)* (Wagner, Ján
(1475); Wagner, Johann (1486)),
bell founder, f. 1475, l. 1516 – SK
⊐⊐ ThB XXXV.

Wagner, *Johann (1646),* goldsmith,
* 1646 or about 1646, † 12.9.1724
– D ⊐⊐ Seling III; ThB XXXV.

Wagner, *Johann (1651),* painter, f. 1651
– D ⊐⊐ ThB XXXV.

Wagner, *Johann (1678),* goldsmith,
f. 1678, l. 1697 – D ⊐⊐ ThB XXXV.

Wagner, *Johann (1686),* painter, f. 1686
– D ⊐⊐ ThB XXXV.

Wagner, *Johann* (1690) → **Wagner,** *Hans*
(1690)

Wagner, *Johann (1709),* mason, f. 1709,
l. 1717 – PL ⊐⊐ ThB XXXV.

Wagner, *Johann (1715),* stucco worker,
f. 1715 – D ⊐⊐ ThB XXXV.

Wagner, *Johann (1719),* sculptor, f. 1719,
l. 1748 – D ⊐⊐ ThB XXXV.

Wagner, *Johann (1730),* sculptor, f. 1730,
l. 1748 – A ⊐⊐ ThB XXXV.

Wagner, *Johann (1747),* architect, f. 1747,
l. 1750 – CZ ⊐⊐ ThB XXXV.

Wagner, *Johann (1760),* stonemason,
f. 1760, † 10.1763 Straßburg – F
⊐⊐ ThB XXXV.

Wagner, *Johann (1886),*
goldsmith, f. 1886, l. 1908 – A
⊐⊐ Neuwirth Lex. II.

Wagner, *Johann Andreas,* goldsmith,
f. 1781 – D ⊐⊐ ThB XXXV.

Wagner, *Johann Baptist (1795),* painter,
* about 1795 Emmendingen, † 1836
München – D ⊐⊐ ThB XXXV.

Wagner, *Johann Baptist (1844),*
watercolourist, landscape painter,
* 30.4.1844 Wiesbaden, † 17.2.1927
Buchschlag – D ⊐⊐ ThB XXXV.

Wagner, *Johann Baptist (1864),*
sculptor, f. before 1864, † 1864 – D
⊐⊐ ThB XXXV.

Wagner, *Johann Caspar (1611),* goldsmith,
* 1611 Ulm, † 1667 – D ⊐⊐ Seling III.

Wagner, *Johann Caspar (1738),* maker of
silverwork, copper engraver, f. 1738 – D
⊐⊐ Seling III.

Wagner, *Johann Erhard,* master
draughtsman, copper engraver, f. 1751
– D ⊐⊐ ThB XXXV.

Wagner, *Johann Friedrich,* pewter caster,
f. 1749 – D ⊐⊐ ThB XXXV.

Wagner, *Johann Friedrich* (?) → **Wagner,**
Friedrich (1801)

Wagner, *Johann Georg* → **Wangner,**
Johann Georg (1696)

Wagner, *Johann Georg (1642),* painter,
architect, * 10.3.1642 Nürnberg,
† 12.10.1686 Darmstadt – D
⊐⊐ ThB XXXV.

Wagner, *Johann Georg (1719),* painter,
f. 1719, l. 1750 – CZ ⊐⊐ ThB XXXV.

Wagner, *Johann Georg (1731),* sculptor,
f. 1731 – D ⊐⊐ ThB XXXV.

Wagner, *Johann Georg (1744),* master
draughtsman, landscape painter, etcher,
* 26.10.1744 Meißen, † 14.6.1767
Meißen – D ⊐⊐ ThB XXXV.

Wagner, *Johann Gottfried (1750)* (Wagner,
Joh. Gottfried), painter, * Königsberg,
f. about 1750, † Hamburg – D
⊐⊐ Rump; ThB XXXV.

Wagner, *Johann Gottfried (1788),* sculptor,
f. 1788, l. 1811 – D ⊐⊐ ThB XXXV.

Wagner, *Johann Gottlieb,* blue porcelain
underglazier, * 8.1724, † 7.9.1774
Meißen – D ⊐⊐ Rückert.

Wagner, *Johann Heinrich (1650),*
clockmaker, f. about 1650 – D
⊐⊐ ThB XXXV.

Wagner, *Johann Heinrich (1697),*
gunmaker, f. 1697 – A ⊐⊐ ThB XXXV.

Wagner, *Johann Heinrich (1748),*
porcelain painter, f. 1748, l. 1767 –
D ⊐⊐ ThB XXXV.

Wagner, *Johann Jakob (1680),* minter,
f. 1680, l. 1700 – D ⊐⊐ Brun III.

Wagner, *Johann Jakob (1689),* goldsmith,
f. 1689, † 1704 – D ⊐⊐ Seling III.

Wagner, *Johann Jakob (1710),* miniature
painter, porcelain painter, * about 1710
or 1710 Eisenach, † 2.1.1797 Meißen
– D ⊐⊐ Rückert; ThB XXXV.

Wagner, *Johann Jakob Ernst,* porcelain
painter, f. 1827, l. 1841 – D
⊐⊐ Neuwirth II.

Wagner, *Johann Joseph (1736)* (Wagner,
Johann Joseph), painter, f. 1736, l. 1797
– D ⊐⊐ ThB XXXV.

Wagner, *Johann Joseph* (1745) →
Wagner, *Joseph (1745)*

Wagner, *Johann Joseph (1767),* painter,
* 1767, † 1808 – D ⊐⊐ Markmiller.

Wagner, *Johann Ludwig Albert,* stamp
carver, medalist, * 1773 Durlach, † 1845
Stuttgart – D ⊐⊐ ThB XXXV.

Wagner, *Johann Martin von* (Münchner
Maler IV) → **Wagner,** *Martin von*
(1777)

Wagner, *Johann Michael* (Markmiller) →
Wagner, *Joh. Michael*

Wagner, *Johann Michael (1659),*
gunmaker, * 1658 or 27.1.1659 Kronach,
l. 20.12.1682 – D ⊐⊐ Sitzmann.

Wagner, *Johann Peter (1730)* (DA
XXXII) → **Wagner,** *Peter (1730)*

Wagner, *Johanna,* landscape painter,
porcelain painter, watercolourist,
* 18.12.1846 Bern, † 20.11.1923 Bern
– CH ⊐⊐ Neuwirth II; ThB XXXV.

Wagner, *Johanna Maria,* porcelain painter,
f. 1766, l. 24.5.1766 – D ⊐⊐ Rückert.

Wagner, *Johannes (1303),* stonemason, f. 1303, l. 1310 – D ▯ ThB XXXV.

Wagner, *Johannes (1654),* bell founder, f. 1654, l. 1669 – D ▯ ThB XXXV.

Wagner, *Johannes (1914),* landscape painter, * 1914 – D ▯ Vollmer V.

Wagner, *Johannes Theodorus,* painter, * 1.5.1903 Den Haag (Zuid-Holland), † 30.12.1963 Den Haag (Zuid-Holland) – NL ▯ Scheen II.

Wagner, *Josef (1774),* portrait painter, genre painter, * 1774, † 1861 – D ▯ ThB XXXV.

Wagner, *Josef (1790),* painter, f. 1790 – CZ ▯ Toman II.

Wagner, *Josef (1863),* porcelain painter, landscape painter, * about 1863, † 10.10.1886 Altwasser – D ▯ Neuwirth II.

Wagner, *Josef (1867)* (Wagner, Josef), silversmith, f. 1867 – A ▯ Neuwirth Lex. II.

Wagner, *Josef (1868),* porcelain painter, f. 1868, l. 1908 – CZ ▯ Neuwirth II.

Wagner, *Josef (1883),* portrait painter, * 23.12.1883 Brünn, † 22.9.1970 Wien – CZ, A ▯ Fuchs Geb. Jgg. II.

Wagner, *Josef (1901)* (Wagner, Josef), sculptor, * 2.3.1901 Jaroměř, † 10.2.1957 Prag – CZ ▯ ELU IV; Toman II; Vollmer V.

Wagner, *Josef Ludwig,* goldsmith, maker of silverwork, f. 1908 – A ▯ Neuwirth Lex. II.

Wagner, *Joseph (1706)* (Wagner, Giuseppe), painter, engraver, * 1706 Thalendorf (Bodensee) or Thaldorf (Württemberg)(?), † 1780 Venedig – I, D ▯ DA XXXII; DEB XI; ThB XXXV.

Wagner, *Joseph (1707)* (Wagner, Joseph), plasterer, sculptor, stucco worker, * before 7.3.1707 Wessobrunn, † 9.7.1764 Ittingen (Thurgau) – CH ▯ Schnell/Schedler; ThB XXXV.

Wagner, *Joseph (1745),* stucco worker, * before 11.10.1745 Haid (Wessobrunn)(?), l. 1786 – D ▯ Schnell/Schedler.

Wagner, *Joseph (1774),* portrait painter, * 1774 Heilbronn, † 1861 – D ▯ Nagel.

Wagner, *Joseph (1803),* master draughtsman, * 12.2.1803 Lettowitz (Mähren), † 7.11.1861 Klagenfurt – A ▯ ThB XXXV.

Wagner, *Joseph (1820),* miniature painter, f. about 1820 – A ▯ Schidlof Frankreich.

Wagner, *Joseph Benedikt,* portrait painter, miniature painter, * 1773 Dresden, † about 1842 – D ▯ ThB XXXV.

Wagner, *Jozef (1773)* (Wagner, Jozef (der Ältere)), illuminator, f. 1773, l. 1780 – SK ▯ ArchAKL.

Wagner, *Jozef (1778)* (Wagner, Jozef (der Jüngere)), illuminator, f. 1778, l. 1829 – SK ▯ ArchAKL.

Wagner, *József (1796),* fresco painter, portrait painter, * about 1800, l. about 1845 – H ▯ MagyFestAdat; ThB XXXV.

Wagner, *József (1888)* (ThB XXXV) → **Csabai Wagner,** *József*

Wagner, *Judith,* ceramist, * 1965 Landshut (Bayern) – D ▯ WWCCA.

Wagner, *Jürgen E.,* painter, graphic artist, photographer, * 1942 – D ▯ Wietek.

Wagner, *Juliette,* portrait painter, pastellist, * 19.12.1868 Dresden, † 19.7.1923 Tannenhof-Lüttringhausen – D ▯ Jansa; Ries; ThB XXXV.

Wagner, *Julius* → **Wagner,** *Gyula*

Wagner, *Julius* (Wagner, Julius Christ. Joh.), painter, * 1818 Schleswig, l. 1879 – B, D, NL ▯ Feddersen; ThB XXXV.

Wagner, *Julius (1854),* decorative painter, f. 1854, l. 1901 – S ▯ SvKL V.

Wagner, *Julius Albert,* painter, engraver, * 1806 Dresden, l. after 1837 – D ▯ ThB XXXV.

Wagner, *Julius Christ. Joh.* (Feddersen) → **Wagner,** *Julius*

Wagner, *Julius Franz (1800),* pastellist, portrait painter, * Wien, f. about 1800 – RO, A ▯ ThB XXXV.

Wagner, *Juraj,* illuminator, f. 1808, l. 1838 – SK ▯ ArchAKL.

Wagner, *Karel (1886 Landschaftsmaler),* landscape painter, * 18.7.1886 Pastviny – CZ ▯ Toman II.

Wagner, *Karl (1789),* miniature painter, * 1789 Lauchertal, † 1875 Stuttgart – D ▯ Nagel.

Wagner, *Karl (1799),* silversmith, enchaser, * 1799 Berlin, † 1841 Saussaye (Paris) – D, F ▯ ThB XXXV.

Wagner, *Karl (1818)* (Nagel) → **Wagner,** *Carl (1818)*

Wagner, *Karl (1839)* (Wagner, Carl (1839)), painter, * 8.5.1839 Karlsruhe, † 15.8.1923 Düsseldorf – D ▯ Mülfarth; ThB XXXV.

Wagner, *Karl (1856),* painter, * 24.8.1856 or 25.8.1856 Wien, † 4.10.1921 Perchtoldsdorf (Wien) – A ▯ Fuchs Maler 19.Jh. Erg.-Bd II; Fuchs Maler 19.Jh. IV.

Wagner, *Karl (1864),* painter of hunting scenes, animal painter, master draughtsman, illustrator, * 11.3.1864 Neustadt (Orla), l. before 1942 – D ▯ Ries; ThB XXXV.

Wagner, *Karl (1877),* portrait painter, landscape painter, * 22.3.1877 Gochsheim, l. before 1942 – D ▯ ThB XXXV.

Wagner, *Karl (1884),* goldsmith(?), f. 1884, l. 1885 – A ▯ Neuwirth Lex. II.

Wagner, *Karl (1886),* sculptor, * 14.7.1886 Mainz, l. before 1961 – D ▯ Vollmer V.

Wagner, *Karl (1887),* painter, * 6.4.1887 Kaunowa (Böhmen), l. before 1961 – CZ, D ▯ ThB XXXV; Toman II; Vollmer V.

Wagner, *Karl Heinrich,* painter, * 1802 Dresden, l. 1837 – D ▯ ThB XXXV.

Wagner, *Karl Heinz,* painter, illustrator, * 1925 Komotau – CZ, D ▯ BildKueFfm.

Wagner, *Katherine,* painter, f. 1932 – USA ▯ Hughes.

Wagner, *Kilian* (Toman II) → **Wagner,** *Kilian Augustin*

Wagner, *Kilian Augustin* (Wagner, Kilian), sculptor, * Ellwangen, f. 1751, l. 1759 – CZ ▯ ThB XXXV; Toman II.

Wagner, *Klementine von,* portrait painter, pastellist, * 15.3.1844 Linz, l. 5.6.1919 – A ▯ Fuchs Maler 19.Jh. Erg.-Bd II; Fuchs Maler 19.Jh. IV; ThB XXXV.

Wagner, *Konrad (1403),* goldsmith, f. 1403 – D ▯ Sitzmann.

Wagner, *Konrad (1479)* (Wagner, Conrad; Wagner, Conrad de Ellingen), miniature painter, illuminator, * Ellingen (Mittel-Franken), f. 1479, † 1496 – D ▯ Bradley III; D'Ancona/Aeschlimann; ThB XXXV.

Wagner, *Konrad (1552),* stucco worker, f. 1552 – D ▯ ThB XXXV.

Wagner, *Kornélia* (MagyFestAdat) → **Paczka,** *Cornelia*

Wagner, *Krzysztof Benjamin,* goldsmith, f. 1796, l. 1843 – LT ▯ ArchAKL.

Wagner, *L.,* porcelain painter, portrait miniaturist, f. about 1840 – D ▯ Neuwirth II; ThB XXXV.

Wagner, *L. (1801),* architect, f. 1801 – CH ▯ Brun III.

Wagner, *L. B.,* landscape painter, * about 1810 Frankfurt (Main) – D ▯ ThB XXXV.

Wagner, *Lee A.,* painter, f. 1919 – USA ▯ Falk.

Wagner, *Leo,* jeweller, f. 6.1910 – A ▯ Neuwirth Lex. II.

Wagner, *Léon,* porcelain painter, flower painter, f. before 1874 – B ▯ Neuwirth II.

Wagner, *Leonhard* (Wagner, Leonhardus), scribe, copyist, * 1453 or 1454 Schwabmünchen, † 1.1.1522 or 1523 Augsburg – D ▯ Bradley III; DA XXXII; ThB XXXV.

Wagner, *Leonhardus* (Bradley III) → **Wagner,** *Leonhard*

Wagner, *Lisbeth,* master draughtsman, interior designer, painter, * 18.10.1947 Ebikon – CH ▯ KVS.

Wagner, *Lorenz,* wood carver, f. about 1729, l. 1732 – A ▯ ThB XXXV.

Wagner, *Louis,* painter, * 19.6.1918 Haguenau (Elsass), † 1.10.1981 Strasbourg – F ▯ Bauer/Carpentier VI.

Wagner, *Louise Mathilde Auguste,* painter, * 27.2.1875 Neuendorf (Elmshorn), † 1950 Schleswig – D ▯ Wolff-Thomsen.

Wagner, *Ludwig (1780),* genre painter, lithographer, * about 1780 – D ▯ ThB XXXV.

Wagner, *Ludwig (1830),* genre painter, * Karlsruhe, f. about 1830 – D ▯ ThB XXXV.

Wagner, *Ludwig Christian,* landscape painter, etcher, * 5.4.1799 Wetzlar, † 21.8.1839 Wetzlar – D ▯ ThB XXXV.

Wagner, *Manfred,* painter, graphic artist, * 1943 Heimertingen – A ▯ Fuchs Maler 20.Jh. IV.

Wagner, *Marcus Erasmus,* goldsmith, * before 10.3.1644, † 1683 – D ▯ ThB XXXV.

Wagner, *Margaritha Susanne,* painter, sculptor, * 1.12.1928 Grindelwald – CH ▯ Plüss/Tavel II.

Wagner, *Margot,* sculptor, f. before 1954, l. before 1961 – D ▯ Vollmer V.

Wagner, *Maria (1839),* miniature painter, f. 1839 – USA ▯ ThB XXXV.

Wagner, *Maria (1923),* watercolourist(?), f. 1923 – D ▯ Nagel.

Wagner, *Maria Dorothea,* landscape painter, * 10.1.1719 Weimar, † 10.2.1792 Meißen – D ▯ ThB XXXV.

Wagner, *Maria Louisa,* miniature painter, portrait painter, genre painter, landscape painter, f. 1839, l. 1888 – USA ▯ Groce/Wallace.

Wagner, *Marianne* → **Peltzer,** *Marianne*

Wagner, *Marie,* still-life painter, landscape painter, f. 1851, l. 1863 – A ▯ Fuchs Maler 19.Jh. IV.

Wagner, *Mario,* painter, f. before 1966, l. 1966 – F ▯ Bauer/Carpentier VI.

Wagner, *Marius* → **Wagner,** *Marius Jan*

Wagner, *Marius Jan,* designer, * 26.2.1929 Den Haag (Zuid-Holland) – NL ▯ Scheen II (Nachtr.).

Wagner, *Martin* (ELU IV) → **Wagner,** *Martin von* (1777)

Wagner, *Martin (1515),* goldsmith, f. 1515, † after 1554 Nürnberg (?) – D ▭ Kat. Nürnberg.

Wagner, *Martin (1601),* painter, f. 1601 – D ▭ ThB XXXV.

Wagner, *Martin (1620),* gunmaker, * 26.6.1620 Kronach – D ▭ Sitzmann.

Wagner, *Martin von (1777)* (Wagner, Johann Martin von; Wagner, Martin; Von Wagner, Johann Martin), sculptor, painter, etcher, * 24.6.1777 Würzburg, † 8.8.1858 Rom – D, I ▭ DA XXXII; ELU IV; Münchner Maler IV; PittItalOttoc; Sitzmann; ThB XXXV.

Wagner, *Martin (1885),* architect, * 5.11.1885 Berlin, † 28.4.1957 Cambridge (Massachusetts) – D, USA ▭ DA XXXII; Vollmer V.

Wagner, *Mary North,* painter, sculptor, illustrator, * 24.12.1875 Milford (Indiana), l. 1940 – USA ▭ Falk.

Wagner, *Mathias (1631),* painter, * Niederalta, f. 1631, † before 4.7.1661 Laibach – SLO ▭ ThB XXXV.

Wagner, *Mathias (1723),* stucco worker, f. 1723 – F ▭ ThB XXXV.

Wagner, *Matthias,* architect, f. 1723, † 5.10.1747 Sternberg (Schlesien) – CZ, PL ▭ ThB XXXV.

Wagner, *Max,* belt and buckle maker, f. 1762, l. 1785 – D ▭ ThB XXXV.

Wagner, *Maximilian,* goldsmith, f. 1900 – A ▭ Neuwirth Lex. II.

Wagner, *May W.,* painter, * Chicago, f. 1940 – USA ▭ Falk.

Wagner, *Melanie von (Freiin),* animal painter, landscape painter, * 20.6.1866 Radeberg, l. before 1942 – D ▭ ThB XXXV.

Wagner, *Melchior,* stucco worker, f. 1692 – D ▭ ThB XXXV.

Wagner, *Michael (1693),* gunmaker, f. 1693, l. 1715 – D ▭ ThB XXXV.

Wagner, *Michael (1701),* painter, f. 1701 – A ▭ ThB XXXV.

Wagner, *Michael (1812),* portrait painter, f. about 1812, l. 1848 – RO ▭ ThB XXXV.

Wagner, *Michel (1487),* ornamental engraver, f. 1487, l. 1495 – D ▭ ThB XXXV.

Wagner, *Michel (1893),* painter, * 20.12.1893 Muschenried (Ober-Pfalz), † 1965 – D ▭ Münchner Maler VI; Vollmer V.

Wagner, *Mihai* (Barbosa) → **Wagner,** *Mihail*

Wagner, *Mihail* (Wagner, Mihai), sculptor, * 10.11.1911 Ştiuca – RO ▭ Barbosa; Vollmer V.

Wagner, *Nándor* (Wagner, Nándor Pal), sculptor, architect, painter, master draughtsman, graphic artist, * 7.10.1922 Nagyvárad – H, S ▭ SvKL; SvKL V; Vollmer V.

Wagner, *Nándor Pal* (SvKL V) → **Wagner,** *Nándor*

Wagner, *Nicolaus,* silversmith, * about 1780 Bremen, † 1850 Namslau – PL, D ▭ ThB XXXV.

Wagner, *Niklas* → **Wagner,** *Claus*

Wagner, *Niklaus,* goldsmith, f. 1683, l. 1740 – CH ▭ Brun III.

Wagner, *Norma,* designer, * 8.5.1942 England – CDN ▭ Ontario artists.

Wagner, *Olga* (Wagner, Olga Rosalie Aloica), sculptor, * 24.5.1873 Kopenhagen, † 11.1.1963 Lyngby – DK ▭ Weilbach VIII.

Wagner, *Olga Rosalie Aloica* (Weilbach VIII) → **Wagner,** *Olga*

Wagner, *Oskar,* master draughtsman, * about 1850, l. 1881 – D ▭ ThB XXXV.

Wagner, *Oswald,* wood sculptor, carver, f. 1553 – D ▭ ThB XXXV.

Wagner, *Otto (1803),* painter, etcher, lithographer, * 1803 Torgau, † 1861 Dresden – D ▭ Ries.

Wagner, *Otto (1841)* (Wagner, Otto), architect, * 13.7.1841 Wien-Penzing, † 11.4.1918 or 12.4.1918 Wien – A ▭ DA XXXII; ELU IV; Jansa; List; ThB XXXV.

Wagner, *Otto (1895),* painter, graphic artist, * 10.9.1895 Klepacov, † 11.1979 Wien – A ▭ Fuchs Geb. Jgg. II.

Wagner, *Otto (1902),* porcelain painter, f. 1902 – D ▭ Neuwirth II.

Wagner, *Otto Franz* → **Wagner,** *Otto* (1895)

Wagner, *Pankraz,* sculptor, f. 1571, † 12.1584 Bad Wimpfen – D ▭ Sitzmann; ThB XXXV.

Wagner, *Paul* (Ries) → **Wagner,** *Paul Hermann*

Wagner, *Paul Andreas,* master draughtsman, f. before 1914 – PL ▭ Ries.

Wagner, *Paul Hermann* (Wagner, Paul), genre painter, porcelain painter, illustrator, * 1.1.1852 Rothenburg (Ober-Lausitz), † 1937 Kochel am See – D ▭ Münchner Maler IV; Ries; ThB XXXV.

Wagner, *Peter (1573),* founder, f. 1573, † 1595 Augsburg – D ▭ ThB XXXV.

Wagner, *Peter (1730)* (Wagner, Johann Peter (1730)), sculptor, * before 26.2.1730 Obertheres, † 7.1.1809 Würzburg – D ▭ DA XXXII; ELU IV; Sitzmann; ThB XXXV.

Wagner, *Peter (1786),* portrait painter, f. 1786, l. 1794 – A ▭ ThB XXXV.

Wagner, *Peter (1795),* painter, lithographer, * about 1795 – D ▭ ThB XXXV.

Wagner, *Peter (1947),* photographer, graphic artist, * 19.2.1947 Schwaz (Tirol) – A ▭ Fuchs Maler 20.Jh. IV; List.

Wagner, *Petrus* → **L'Empereur,** *Pierre*

Wagner, *Philip,* lithographer, * about 1811, l. 1853 – USA, D ▭ Groce/Wallace.

Wagner, *Philipp (1798),* sculptor, f. 1798 – D ▭ ThB XXXV.

Wagner, *Philipp (1914),* painter, graphic artist, illustrator, * 3.4.1914 Würzburg – D ▭ Vollmer V.

Wagner, *Philipp Jakob,* painter, * 16.8.1812 Höchst (Main), † 16.2.1877 Mainz – D ▭ ThB XXXV.

Wagner, *Pierre (1885),* landscape painter, portrait painter, f. about 1885, l. 1890 – F ▭ Delouche.

Wagner, *Pierre (1897)* (Wagner, Pierre), figure painter, landscape painter, * 9.9.1897 Paris, l. before 1961 – F ▭ Bénézit; Edouard-Joseph III; ThB XXXV; Vollmer V.

Wagner, *Pieter* (Vollmer V) → **Wagner,** *Pieter Cornelis*

Wagner, *Pieter Cornelis* (Wagner, Pieter), painter, master draughtsman, lithographer, artisan, * 6.3.1891 Amsterdam (Noord-Holland), † 2.1.1962 Amsterdam (Noord-Holland) – NL ▭ Scheen II; Vollmer V; Waller.

Wagner, *Polycarp Samuel,* master draughtsman, engineer, * Wittenberg, f. 1764, † 1798 Torgau – D ▭ ThB XXXV.

Wagner, *Quinn* → **Wagner,** *Alex*

Wagner, *Quintinus,* decorative painter, f. 1661 – D ▭ ThB XXXV.

Wagner, *Reinfried,* painter, graphic artist, * 27.2.1943 Klagenfurt – A ▭ Fuchs Maler 20.Jh. IV.

Wagner, *Reinh.,* porcelain painter (?), f. 1894 – D ▭ Neuwirth II.

Wagner, *Richard (1871)* (Wagner, Richard), sculptor, * 9.5.1871 Gera, l. before 1942 – D ▭ ThB XXXV.

Wagner, *Richard Anton,* architect, lithographer, watercolourist, * 30.7.1914 Bazenheid or St. Gallen, † 22.2.1981 St. Gallen – CH ▭ KVS; LZSK.

Wagner, *Richard Carl,* graphic artist, landscape painter, * 15.12.1882 Wien, † 12.3.1945 – A ▭ Fuchs Geb. Jgg. II; Fuchs Maler 19.Jh. IV; ThB XXXV; Vollmer V.

Wagner, *Rob* (Vollmer V) → **Wagner,** *Robert Leicester*

Wagner, *Robert* (ThB XXXV) → **Wagner,** *Robert Leicester*

Wagner, *Robert Leicester* (Wagner, Robert; Wagner, Rob), painter, illustrator, * 2.8.1872 Detroit (Michigan), † 20.7.1942 Beverly Hills (California) or Santa Barbara (California) – USA ▭ EAAm III; Falk; Hughes; ThB XXXV; Vollmer V.

Wagner, *Rolf,* painter, graphic artist, sculptor, * 1914 Dresden – D ▭ ELU IV; Vollmer V.

Wagner, *Rosa,* painter, f. 1929 – USA ▭ Falk.

Wagner, *Roswitha,* painter, graphic artist, * 7.5.1953 Wien – A ▭ Fuchs Maler 20.Jh. IV.

Wagner, *Rudi,* graphic artist, designer, * 1914 – D ▭ Vollmer V.

Wagner, *Rudolph,* lithographer, * about 1836 Preußen, l. 1860 – USA, D ▭ Groce/Wallace.

Wagner, *S. Peter,* etcher, painter, * 19.5.1878 Rockville (Maryland), l. 1947 – USA ▭ EAAm III; Falk.

Wagner, *Samuel,* instrument maker, * 1831, † 1878 – SK ▭ ArchAKL.

Wágner, *Sándor* (MagyFestAdat) → **Wagner,** *Alexander* (1838)

Wagner, *Sebastian (1591),* goldsmith, f. 1.9.1591 – D ▭ Zülch.

Wagner, *Sebastian (1631),* sculptor, * about 1631, † 30.10.1664 Wien – A ▭ ThB XXXV.

Wagner, *Siegfried (1874)* (Wagner, Siegfried), sculptor, * 13.4.1874 Hamburg, † 1.8.1952 Lyngby – DK, D ▭ ThB XXXV; Vollmer V; Weilbach VIII.

Wagner, *Siegfried (1936),* lithographer, * 1936 Friedrichshafen – D ▭ Vollmer VI.

Wagner, *Siegmundus* → **Wagner,** *Sigismundus*

Wagner, *Sigismund* (NKL IV) → **Wagner,** *Sigismundus*

Wagner, *Sigismundus* (Wagner, Sigismund), master draughtsman, decorative painter, * Deutschland (?), f. 1704, † before 21.5.1738 Bergen (Norwegen) – N ▭ NKL IV; ThB XXXV.

Wagner, *Sigmund,* master draughtsman, copper engraver, etcher, * 12.11.1759 Erlach (Bern), † 11.9.1835 Bern – CH ▭ ThB XXXV.

Wagner, *Simon (1740)*, sculptor,
* 11.11.1740 Unteressfeld, † 1822
Würzburg (?) – D ▭ ThB XXXV.

Wagner, *Simon (1799)*, genre painter,
* 25.8.1799 Stralsund, † 17.6.1829
Dresden – D ▭ ThB XXXV.

Wagner, *Stefan Thomas* → Wagner, *STH*

Wagner, *Steward*, architect, * 1886 Marlin
(Texas), † 1958 – USA ▭ EAAm III.

Wagner, *STH*, painter, graphic artist,
sculptor, installation artist, * 30.8.1951
Leipzig – D ▭ ArchAKL.

Wagner, *Theodor (1800)*, sculptor,
* 21.3.1800 Stuttgart, † 10.7.1880
Stuttgart – D ▭ ThB XXXV.

Wagner, *Theodor (1844)*, portrait painter,
genre painter, f. before 1844, l. 1860
– D ▭ ThB XXXV.

Wagner, *Theodorrich*, painter,
* Eggendorf, † 12.10.1716 Mülln – A
▭ ThB XXXV.

Wagner, *Thomas*, sculptor, * 26.5.1691
Gebsattel, † 7.1.1769 Obertheres – D
▭ Sitzmann; ThB XXXV.

Wagner, *Thomas S.*, lithographer, f. 1840,
l. about 1865 – USA ▭ Groce/Wallace.

Wagner, *Ulrich (1465)* (Wagner,
Ulrich), smith, * München (?), f. 1465,
† 1485 Freiburg (Schweiz) – CH, D
▭ ThB XXXV.

Wagner, *Ulrich (1935)*, ink draughtsman,
painter, graphic artist, * 8.6.1935 Zürich
– CH, F ▭ KVS.

Wagner, *Václav* (Toman II) → Wagner,
Wenzel

Wagner, *Václav (1897)*, sculptor,
* 26.9.1897 Jaroměř, l. 1936 – CZ
▭ Toman II.

Wagner, *Valentin (1600)* (Wagner,
Valentin), goldsmith, f. 1594, † 1613
Prag – CZ ▭ Kat. Nürnberg;
ThB XXXV.

Wagner, *Valentin (1610)*, painter, * about
1610, † before 20.11.1655 Dresden – D
▭ ThB XXXV.

Wagner, *Valten*, architect, f. 1563, l. 1565
– D ▭ ThB XXXV.

Wagner, *Veit* (Wagner, Guy), sculptor,
* Hagenau (Elsaß) (?), f. 1492,
† 1517 (?) or 1516 or 1520 Straßburg
– F ▭ Beaulieu/Beyer; DA XXXII;
ThB XXXV.

Wagner, *W. A.*, engraver, f. before 1855
– USA ▭ Groce/Wallace.

Wagner, *Waltraut*, painter, graphic
artist, * 28.12.1921 Chemnitz – D,
A ▭ Fuchs Maler 20.Jh. IV; List.

Wagner, *Wenzel* (Wagner, Václav),
copper engraver, f. 1674, l. 1678 – CZ
▭ ThB XXXV; Toman II.

Wagner, *Wieland*, stage set designer,
painter, * 5.1.1917 Bayreuth – D
▭ Vollmer V.

Wagner, *Wilfried*, glass artist, * 1948
Zwiesel – D ▭ WWCGA.

Wagner, *Wilhelm (1771)*, painter, * about
1771, † 1809 – DK ▭ Weilbach VIII.

Wagner, *Wilhelm (1875)*, architect,
* 2.9.1875 Rudolstadt, l. before 1942
– D, PL ▭ ThB XXXV.

Wagner, *Wilhelm (1887)* (Wagner,
Wilhelm), designer, watercolourist,
lithographer, etcher, * 26.4.1887 Hanau
(Main), l. before 1970 – D, NL, F, DK
▭ Scheen II (Nachtr.); ThB XXXV;
Vollmer V; Waller.

Wagner, *Wilhelm Frederik*, graphic artist,
* 17.10.1935 Amsterdam (Noord-Holland)
– NL ▭ Scheen II.

Wagner, *Willem* → Wagner, *Wilhelm
Frederik*

Wagner, *Willem Georg* (ThB XXXV) →
Wagner, *Willem George*

Wagner, *Willem George* (Wagner, Willem
Georg), landscape painter, marine painter,
* 24.9.1814 Den Haag (Zuid-Holland),
† 11.11.1855 Den Haag (Zuid-Holland)
– NL ▭ Scheen II; ThB XXXV.

Wagner, *William*, seal carver, copper
engraver, f. 1820, l. 1860 – USA
▭ Groce/Wallace; ThB XXXV.

Wagner, *William W.*, engraver, * about
1817 Pennsylvania, l. after 1860 – USA
▭ Groce/Wallace.

Wagner, *Wiltrud*, ceramist, * 1941 Amberg
– D ▭ WWCCA.

Wagner, *Wolfgang (1551)* (Wagner,
Wolfgang), founder, f. 1551 – D
▭ Sitzmann.

Wagner, *Wolfgang (1884)*, painter,
illustrator, caricaturist, * 25.3.1884 Furth
im Wald, † 26.9.1931 München-Pasing
– D ▭ Flemig; Münchner Maler VI;
ThB XXXV.

Wagner, *Wunnibald*, stucco worker,
f. 1763, l. 1775 – D ▭ ThB XXXV.

Wagner, *Xaver*, painter, lithographer,
* about 1785 Amberg – D
▭ ThB XXXV.

Wagner, *Zacharias (1582)*, painter,
* about 1582, † 13.1.1658 Dresden
– D ▭ ThB XXXV.

Wagner, *Zacharias (1614)*, painter,
* before 11.5.1614 Dresden, † 1.10.1668
or 1670 Amsterdam – D, NL, BR,
ZA ▭ EAAm III; Gordon-Brown;
Pamplona V.

Wagner, *Zacharias (1680)*, goldsmith,
* about 1680 Augsburg, † 1733 – D
▭ Seling III.

Wagner-Ascher, *Hilde*, painter,
designer, * 8.5.1901 Wien – A
▭ Fuchs Maler 20.Jh. IV.

Wagner-Dammann, *Ortrun*, ceramist,
* 1942 Eisleben – D ▭ WWCCA.

Wagner-Deines, *Johann*, landscape painter,
animal painter, lithographer, * 1803
Hanau, † 12.4.1880 München – D
▭ ThB XXXV.

Wagner-Franck, *Käte*, painter, graphic
artist, * 22.10.1879 Breslau, l. before
1961 – D ▭ ThB XXXV; Vollmer V.

Wagner-Freynsheim, *Helmut von* (ThB
XXXV) → Wagner von Freynsheim,
Helmut von

Wagner von Freynsheim, *Helmut von*
(Wagner-Freynsheim, Helmut von),
architect, * 25.1.1889 Wien, l. before
1961 – A ▭ ThB XXXV; Vollmer V.

Wagner-Gebensleben, *Käthe*,
watercolourist, * 1923 – D
▭ Vollmer V.

Wagner-Grosch, *Klara* → Grosch, *Klara*

Wagner-Hagenlocher, *Brigitte* →
Hagenlocher-Wagner, *Brigitte*

Wagner-Henning, *Anton*, painter,
* 3.8.1872 Brünn, † 14.5.1953 Wien –
CZ, A ▭ Fuchs Maler 19.Jh. Erg.-Bd II.

Wagner-Höhenberg, *Josef*, portrait
painter, * 29.9.1870 Höhenberg,
† München, l. before 1942 – D
▭ Münchner Maler IV; ThB XXXV.

Wagner-Kulhánková, *Marie* (Wagnerová-
Kulhánková, Marie), sculptor,
* 25.9.1906 Hořice – CZ ▭ Toman II.

Wagner Miret, *Teodor*, painter, * 1905
Barcelona – E ▭ Ráfols III.

Wagner von der Mühl, *Adolf* → Wagner,
Adolf (1884)

Wagner-Nemes, *Marie*, painter, * 7.4.1900
Erlau, † 28.6.1965 Wien – H, A
▭ Fuchs Geb. Jgg. II.

Wagner-Poltrock, *Friedrich*, architect,
watercolourist, etcher, * 31.5.1883
Marienwerder (West-Preußen), l. before
1961 – D ▭ ThB XXXV; Vollmer V.

Wagner-Reichardt, *Grete*, tapestry weaver,
* 1907 Erfurt – D ▭ Vollmer V.

Wagner-Rieger, *Renate*, architect,
* 21.1.1921 Wien, † 11.12.1980 Wien
– A ▭ DA XXXII.

Wagner-Rothermann, *Jutta*, jewellery
artist, jewellery designer, graphic artist,
ceramist, * 16.8.1942 St. Pölten – A
▭ Fuchs Maler 20.Jh. IV; List.

Wagner-Seulen, *Else*, painter,
* 15.3.1881 Bonn, l. before 1961 – D
▭ ThB XXXV; Vollmer V.

Wagner Smitt, *Arne* (Wagner Smitt, Arne
Andreas), architect, * 6.7.1910 Riverside
(California), † 4.8.1976 – DK, USA
▭ Weilbach VIII.

Wagner Smitt, *Arne Andreas* (Weilbach
VIII) → Wagner Smitt, *Arne*

Wagnerin → Wagner, *Maria Dorothea*

Wagnerová-Kulhánková, *Marie* (Toman II)
→ Wagner-Kulhánková, *Marie*

Wagnes, *Maria*, graphic artist, * 12.1.1889
Riegersburg (Ost-Steiermark), † 25.5.1979
Riegersburg (Ost-Steiermark) – A
▭ List.

Wagniat, *Claude-Marie*, architect, f. 1765
– F ▭ Audin/Vial II.

Wagnière, *Mathilde* → Pury, *Mathilde*

Wagnières, *Isabelle*, ceramist, * 20.12.1961
– CH ▭ WWCCA.

Wagnitz, *Benjamin*, painter, † before
7.3.1665 Dresden – D ▭ ThB XXXV.

Wagnon, *Aimée* (ThB XXXV) →
Chantre, *Aimée*

Wagnon, *Jean Pierre* (?) → Wagnon,
Pierre

Wagnon, *Pierre*, goldsmith, enamel artist,
* 28.5.1755 Petit-Saconnex, l. after 1779
– CH ▭ ThB XXXV.

Wagnon-Chantre, *Aimée* → Chantre,
Aimée

Wagnstedt, *Hannes* (Wagnstedt, Oscar
Hannes; Wagnstedt, Hannes Oskar),
landscape painter, graphic artist,
master draughtsman, * 1.12.1906 Malå
(Västerbotten) – S ▭ Konstlex.; SvK;
SvKL V; Vollmer V.

Wagnstedt, *Hannes Oskar* (SvK) →
Wagnstedt, *Hannes*

Wagnstedt, *Oscar Hannes* (SvKL V) →
Wagnstedt, *Hannes*

Wagon, *Charles*, master draughtsman,
f. about 1804, l. 1810 – F
▭ ThB XXXV.

Wagon, *Émile-Auguste*, architect, * 1816
Paris, † before 1907 – F ▭ Delaire.

Wagoner, *Charles*, lithographer, * about
1824 Deutschland, l. 1850 – USA
▭ Groce/Wallace.

Wagoner, *Harry B.*, landscape painter,
sculptor, * 5.11.1889 Rochester (Indiana),
† 9.4.1950 Phoenix (Arizona) – USA
▭ Falk; Hughes; Samuels.

Wagoner, *Robert*, painter, * 1928 – USA
▭ Samuels.

Wagret, *Eugène-Émile*, architect, * 1858
Valenciennes, l. after 1875 – F
▭ Delaire.

Wagrez, *E.*, painter, f. 1856, l. 1867
– GB ▭ Wood.

Wagrez, *Edmond* (Wagrez, Edmond Louis
Marie), figure painter, portrait painter,
landscape painter, * 7.4.1815 Aire,
† 1882 Paris – F ▭ Marchal/Wintrebert;
Schurr VI; ThB XXXV.

Wagrez, *Edmond Louis Marie*
(Marchal/Wintrebert) → Wagrez, *Edmond*

Wagrez, *Jacques* (Schurr VI) → **Wagrez, Jacques Clément**

Wagrez, *Jacques Clément* (Wagrez, Jacques), portrait painter, genre painter, * 1846 or 10.1.1850 Paris, † 10.1908 Paris – F ⊡ Schurr VI; ThB XXXV.

Wagstaff, *Charles Eden* (Lister) → **Wagstaff, Charles Edward**

Wagstaff, *Charles Edward* (Wagstaff, Charles Eden), portrait engraver, copper engraver, mezzotinter, steel engraver, * 1808 London, † 1850 London – USA, GB ⊡ Groce/Wallace; Lister; ThB XXXV.

Wagstaff, *J. E.*, steel engraver, * 1805 – GB ⊡ Lister.

Wagstaff, *James*, architect, f. 1868, l. 1894 – GB ⊡ DBA.

Wagstaff, *John (1735)*, carpenter, cabinetmaker, f. 1735, † 1784 – GB ⊡ Colvin.

Wagstaff, *John (1781)*, architect, f. 1781, † 1802 – GB ⊡ Colvin.

Wagstaff, *John C.*, miniature painter, f. 1845 – USA ⊡ Groce/Wallace.

Wagstaff, *S.* (Wagstaffe, S.), painter, f. 1876 – GB ⊡ Johnson II; Mallalieu; Wood.

Wagstaff, *Thomas*, clockmaker, f. about 1769, l. 1794 – GB ⊡ ThB XXXV.

Wagstaff, *W.*, steel engraver, f. 1830 – GB ⊡ Lister.

Wagstaff, *William Henry*, architect, * 1858, † before 13.11.1931 – GB ⊡ DBA.

Wagstaffe, *S.* (Wood) → **Wagstaff, S.**

Wagt, *George van der*, sculptor, * 4.4.1921 Rotterdam (Zuid-Holland) – NL ⊡ Scheen II.

Wagthorne, *William Joseph*, architect, * 1868, † 1946 – GB ⊡ DBA.

Wagula, *Hans*, painter, graphic artist, poster artist, filmmaker, * 13.7.1894 Graz, † 24.2.1964 or 25.2.1964 Graz – A ⊡ Fuchs Geb. Jgg. II; List; ThB XXXV; Vollmer V.

Wagulkhar, *S. V.*, painter, commercial artist, f. before 1957 – IND ⊡ Vollmer VI.

Wah, *Bernard*, painter, * 1939 Haiti – USA ⊡ Dickason Cederholm.

Wah Peen → Atencio, *Gilbert Benjamin*

Waher, *Roman*, painter, graphic artist, * 26.11.1909 Dorpat, † 13.4.1975 Kapstadt – EW, ZA ⊡ Hagen.

Wahl → Pfoff, *Andreas*

Wahl, architect, f. 1838 – DK ⊡ Weilbach VIII.

Wahl, *Alexander (1814)* (Wahl, Romanus Peter Alexander), sculptor, * 1.8.1814 Kopenhagen-Frederiksberg, † 15.12.1833 Kallebodstrand or Kopenhagen – DK ⊡ ThB XXXV; Weilbach VIII.

Wahl, *Alexander (1910)*, sculptor, woodcutter, * 8.5.1910 Berlin – D, A ⊡ Fuchs Maler 20.Jh. IV; List; Vollmer V.

Wahl, *Alexander Amandus von* (Val', Aleksandr Aleksandrovič), sculptor, genre painter, * 22.12.1839 Asick (Dorpat), † 2.12.1903 München – D, EW ⊡ ChudSSSR II; ThB XXXV.

Wahl, *Anna von* (Val', Anna Éduardovna), painter, master draughtsman, illustrator, graphic artist, * 26.2.1861 St. Petersburg, † 1935 or 1938 Fürstenfeldbruck – RUS, D, EW ⊡ ChudSSSR II; Hagen; Ries; ThB XXXV.

Wahl, *Bernard O.*, painter, * 8.11.1888 Lardal, l. 1947 – USA, N ⊡ Falk.

Wahl, *Bruno von*, illustrator, * 1868 München, † 1952 Bad Tölz – D ⊡ Ries.

Wahl, *Carl Wilhelm*, carpenter, * 7.1797 Kopenhagen, † 29.12.1856 – DK ⊡ Weilbach VIII.

Wahl, *Dora* → Zech, *Dora* (Gräfin)

Wahl, *Erika Irene von* → **Tummeley-von Wahl, Erika Irene**

Wahl, *Ernest von*, painter, * 7.1.1879 Assick (Estland), † 10.10.1949 Fallingbostel – EW, D ⊡ Hagen.

Wahl, *Friedrich Gerhard*, architect, f. 1777, l. 1790 – D ⊡ ThB XXXV.

Wahl, *Georg Vilh.* (ThB XXXV) → **Wahl, Georg Wilhelm**

Wahl, *Georg Wilhelm* (Wahl, Georg Vilh.), stamp carver, minter, * 1706 Deutschland, † 21.5.1778 Kopenhagen – DK, D, S ⊡ Rump; SvKL V; ThB XXXV; Weilbach VIII.

Wahl, *Günther von*, painter, * 26.2.1899 Assick (Estland), l. 7.8.1979 – EW, D ⊡ Hagen.

Wahl, *Hans* (Wahl, Hans Max Hugo), sculptor, * 26.11.1877 Berlin-Friedrichshagen, l. before 1961 – D ⊡ ThB XXXV; Vollmer V.

Wahl, *Hans Max Hugo* (ThB XXXV) → **Wahl, Hans**

Wahl, *Heinrich*, sculptor, * 20.5.1887 Karlsruhe, l. before 1961 – D ⊡ ThB XXXV; Vollmer V.

Wahl, *Henri*, lithographer, * 1846 or 1847 Frankreich, l. 23.12.1895 – USA ⊡ Karel.

Wahl, *J. C.* (Wahl, Johann Christopher), carpenter, * 15.9.1759, † 6.2.1838 Kopenhagen – DK ⊡ Weilbach VIII.

Wahl, *Jochen*, graphic artist, painter, * 1942 Tübingen – D ⊡ Nagel.

Wahl, *Johann du* → **Wahl, Johann Salomon**

Wahl, *Johann Christopher* (Weilbach VIII) → **Wahl, J. C.**

Wahl, *Johann Friderich* (Weilbach VIII) → **Wahl, Johann Friedrich**

Wahl, *Johann Friedrich* (Wahl, Johann Friderich), painter, * 1719 Hamburg – D ⊡ ThB XXXV; Weilbach VIII.

Wahl, *Johann Georg*, history painter, * 12.1.1781 Kopenhagen, † 13.8.1810 Antignano (Livorno) – DK ⊡ ThB XXXV.

Wahl, *Johann Heinrich*, stamp carver, f. 1733, l. 1762 – D ⊡ Rump; Weilbach VIII.

Wahl, *Johann Salomon du* → **Wahl, Johann Salomon**

Wahl, *Johann Salomon*, portrait painter, * 1689 Chemnitz, † 1763 or 5.12.1765 Kopenhagen – D, DK ⊡ DA XXXII; Rump; ThB XXXV; Weilbach VIII.

Wahl, *Josef* → Wall, *Josef*

Wahl, *Josef (1875)*, painter, * 4.9.1875 Düsseldorf, † 1951 Düsseldorf – D ⊡ Davidson II.2; ThB XXXV; Vollmer V.

Wahl, *Joseph (1760)* (Wahl, Joseph (le vieux)), sculptor, * about 1760 Straßburg, † 5.1.1833 Straßburg – F ⊡ Bauer/Carpentier VI; ThB XXXV.

Wahl, *Joseph (1802)* (Wahl, Joseph (1803)), sculptor, * 22.10.1802 or 1803 Straßburg, † 4.11.1844 Straßburg – F ⊡ Bauer/Carpentier VI.

Wahl, *Joyce* → Treiman, *Jouce*

Wahl, *Karl*, illustrator, f. before 1894, l. before 1915 – D ⊡ Ries.

Wahl, *Martha von*, painter, * 24.3.1867 (Gut) Pajus (Oberpahlen), † 2.1.1952 Langeoog – EW, D ⊡ Hagen.

Wahl, *Nora von*, painter, graphic artist, * 25.9.1904 Reval – EW, D ⊡ Hagen.

Wahl, *Olga von* → Maydell, *Olga von* (Baronin)

Wahl, *Paul* → Woll, *Paul*

Wahl, *Paul*, goldsmith, f. 1627, † 1635 – D ⊡ ThB XXXV.

Wahl, *Philipp*, illuminator, f. 1590, † 1608 – D ⊡ Zülch.

Wahl, *Romanus Peter Alexander* (Weilbach VIII) → **Wahl, Alexander (1814)**

Wahl, *Rudolph Philipp*, medalist, * Clausthal, f. 1712, l. 1769 – D ⊡ ThB XXXV.

Wahl, *Terese Augusta* → **Frankenhaeuser, Thella**

Wahl, *Theo*, painter, * 1924 Stuttgart – D ⊡ Nagel.

Wahl, *Theodore*, painter, lithographer, * 18.12.1904 Dillon (Kansas) – USA ⊡ EAAm III; Falk.

Wahl, *Wilhelm*, painter, * about 1810 Kassel – D ⊡ ThB XXXV.

Wahl-Assick, *Nora von* → **Wahl, Nora von**

Wåhlberg, cabinetmaker, decorative painter, f. 1801 – S ⊡ SvKL V.

Wahlberg, *Agnes Helena* → **Wahlberg, Helena Agneta**

Wahlberg, *Alfred* (Wahlberg, Herman Alfred Leonard; Wahlberg, Alfredo), landscape painter, master draughtsman, marine painter, * 13.2.1834 Stockholm, † 4.10.1906 Tranås – F, S ⊡ Cien años XI; DA XXXII; Delouche; ELU IV; Konstlex.; Schurr II; SvK; SvKL V; ThB XXXV.

Wahlberg, *Alfredo* (Cien años XI) → **Wahlberg, Alfred**

Wahlberg, *Arne*, photographer, * 4.11.1905 Orebro or Stockholm – S ⊡ Krichbaum; Naylor.

Wahlberg, *Barbro Doris Margareta*, painter, master draughtsman, * 22.6.1913 By – S ⊡ SvKL V.

Wahlberg, *Bertil* (Wahlberg, Bertil Gunnar), painter, master draughtsman, graphic artist, * 1.3.1923 Stockholm – S ⊡ Konstlex.; SvK; SvKL V.

Wahlberg, *Bertil Gunnar* (SvKL V) → **Wahlberg, Bertil**

Wahlberg, *Clas*, sculptor, f. 1765 – S ⊡ SvKL V.

Wahlberg, *Doris* → **Wahlberg, Barbro Doris Margareta**

Wahlberg, *E.*, silversmith, f. 1701 – S ⊡ ThB XXXV.

Wahlberg, *Erik* → **Wahlbergson, Erik**

Wahlberg, *Erik*, faience painter, f. 1741, l. 1774 – D, S ⊡ SvK; SvKL V; ThB XXXV.

Wahlberg, *Florens Peter*, decorative painter, * about 1753, † 17.9.1797 Stockholm – S ⊡ SvKL V.

Wahlberg, *Helena Agneta*, painter, * 1799, † 24.5.1835 Karlskrona – S ⊡ SvKL V.

Wahlberg, *Herman Alfred Leonard* (SvKL V) → **Wahlberg, Alfred**

Wahlberg, *Herman Alfred Leonhard* (?) → **Wahlberg, Alfred**

Wahlberg, *Jenny* (Wahlberg, Jenny Carolina Charlotta), painter, * 11.6.1842 Stockholm, † 1911 Stockholm – S ⊡ SvKL V; ThB XXXV.

Wahlberg, *Jenny Carolina Charlotta* (SvKL V) → **Wahlberg, Jenny**

Wahlberg, *M. Carolina*, painter, * 1836, † 1869 – S ⊡ SvKL V.

Wahlberg, *Olof,* master draughtsman,
* 1750, † 4.3.1831 Gärdslösa – S
⊏⊐ SvKL V.

Wahlberg, *Pehr* → **Wahlberg,** *Peter Fredrik*

Wahlberg, *Peter Fredrik,* master
draughtsman, * 18.6.1800 Göteborg,
† 22.5.1877 Stockholm – S ⊏⊐ SvKL V.

Wahlberg, *Ulf* (Wahlberg, Ulf Lennart),
painter, master draughtsman, * 31.8.1938
Stockholm – S ⊏⊐ Konstlex.; SvK;
SvKL V.

Wahlberg, *Ulf Lennart* (SvKL V) →
Wahlberg, *Ulf*

Wahlbergson, *Erik,* history painter,
portrait painter, * 5.3.1808 Herkebergs
(Uppland?) or Härkeberga, † 18.10.1865
Stockholm or Konradsberg – S ⊏⊐ SvK;
SvKL V; ThB XXXV.

Wahlblom, *Helge* → **Wahlblom,** *Helge Georg*

Wahlblom, *Helge Georg,* painter,
* 23.4.1900 Lilla Mellösa, † 30.7.1955
Oslo – N, S ⊏⊐ SvKL V.

Wahlbom, *Carl* (Wahlbom, Johan Wilhelm
Carl), master draughtsman, painter,
graphic artist, sculptor, * 16.10.1810
Kalmar, † 23.4.1858 or 25.4.1858
London – S ⊏⊐ SvK; SvKL V;
ThB XXXV.

Wahlbom, *Elin* → **Wahlbom,** *Enin*

Wahlbom, *Elin Hilda Maria* (SvKL V) →
Wahlbom, *Enin*

Wahlbom, *Enin* (Wahlbom, Elin Hilda
Maria), landscape painter, portrait painter,
* 30.9.1885 Varberg, † 3.11.1960
Kristianstad – S ⊏⊐ SvK; SvKL V;
Vollmer V.

Wahlbom, *Gustaf* (Wahlbom, Johan
Gustaf), master draughtsman, woodcutter,
painter, * 3.4.1824 Hof (Västergötland)
or Hov, † 23.3.1876 Stockholm – S
⊏⊐ SvK; SvKL V; ThB XXXV.

Wahlbom, *Johan (1651),* goldsmith,
silversmith, f. 1651, l. 1689 – DK
⊏⊐ Bøje V.

Wahlbom, *Johan (1774),* faience painter,
f. about 1774, † 7.1779 Stockholm – D,
S ⊏⊐ SvKL V; ThB XXXV.

Wahlbom, *Johan Gustaf* (SvKL V) →
Wahlbom, *Gustaf*

Wahlbom, *Johan Wilhelm Carl* (SvKL V)
→ **Wahlbom,** *Carl*

Wahlby, *Artur* → **Wahlby,** *Artur Gustav Anton*

Wahlby, *Artur Gustav Anton,* painter,
master draughtsman, * 13.4.1901 Nore,
† 18.1.1962 Hamra – S ⊏⊐ SvKL V.

Wahle, *Bedřich* (Toman II) → **Wahle,** *Friedrich*

Wahle, *Dionysius de,* stonemason, f. 1588,
l. 1591 – S ⊏⊐ SvKL V; ThB XXXV.

Wahle, *Friedrich* (Wahle, Bedřich), genre
painter, illustrator, master draughtsman,
* 5.7.1863 Prag, † 31.8.1927 München
& Paris – D ⊏⊐ Flemig; Jansa;
Münchner Maler IV; Ries; ThB XXXV;
Toman II.

Wahle, *Fritz* → **Wahle,** *Friedrich*

Wahledow, *Anton,* ornamental sculptor,
master draughtsman, painter, * 28.4.1862
Ramdala, † 24.6.1923 Kalmar – S
⊏⊐ SvKL V.

Wahlen, *Elisabeth* → **Wahlen,** *Zabu*

Wahlen, *Zabu,* textile artist, * 16.10.1943
Vevey – CH ⊏⊐ KVS.

Wahlenberg, *Georg,* master draughtsman,
* 1.10.1780 Kroppa, † 22.3.1851
Uppsala – S ⊏⊐ SvKL V.

Wahlenberg, *Göran* → **Wahlenberg,** *Georg*

Wahler, *Carl* (Nagel) → **Wahler,** *Karl*

Wahler, *Franz Joseph* → **Walther,** *Franz Joseph*

Wahler, *Karl* (Wahler, Carl), painter,
* 23.4.1863 Esslingen am Neckar,
† 1931 Stuttgart – D ⊏⊐ Nagel;
ThB XXXV.

Wahlert, *Ernst Henry,* painter, ceramist,
sculptor, * 11.2.1929 St. Louis
(Montana) – USA ⊏⊐ EAAm III.

Wahlfors, *Gunnel* → **Wahlfors,** *Gunnel Gertrud*

Wahlfors, *Gunnel Gertrud,* painter, master
draughtsman, * 21.5.1917 Kemi – S
⊏⊐ SvKL V.

Wahlgren, *Anders* (Wahlgren, Anders
Nils Henrik), landscape painter, animal
painter, * 15.2.1861 Lund, † 7.11.1928
Stockholm – S ⊏⊐ SvK; SvKL V;
Vollmer V.

Wahlgren, *Anders Nils Henrik* (SvKL V)
→ **Wahlgren,** *Anders*

Wahlgren, *Erik,* faience painter, * 1744,
† 27.12.1778 – S ⊏⊐ SvKL V.

Wahlgren, *Maiken* → **Wahlgren,** *Maiken Ingegerd*

Wahlgren, *Maiken Ingegerd,* painter,
designer, * 7.8.1923 Göteborg – S
⊏⊐ SvKL V.

Wahlgren, *Sixten* (Wahlgren, Sixten
Alf Ossian), glass painter, master
draughtsman, sculptor, graphic artist,
* 22.11.1903 Luleå, † 1976 – S
⊏⊐ Konstlex.; SvK; SvKL V; Vollmer V.

Wahlgren, *Sixten Alf Ossian* (SvKL V) →
Wahlgren, *Sixten*

Wahlgren, *Thore* (Wahlgren, Thore
Sörensson), painter of interiors, landscape
painter, master draughtsman, * 18.2.1914
Björkäng – S ⊏⊐ SvK; SvKL V;
Vollmer V.

Wahlgren, *Thore Sörensson* (SvKL V) →
Wahlgren, *Thore*

Wahlgren-Arnell, *Hjördis,* painter,
* 31.12.1894 Göteborg, l. 1962 – S
⊏⊐ SvKL V.

Wåhlin, *Anna* (Wåhlin, Anna Carolina
Maria), painter, sculptor, artisan,
* 28.5.1851 Ingelstorp, † 8.6.1924
Ingelstorp – S ⊏⊐ SvK; SvKL V.

Wåhlin, *Anna Carolina Maria* (SvKL V)
→ **Wåhlin,** *Anna*

Wåhlin, *Calla* → **Wåhlin,** *Calla Antonia*

Wåhlin, *Calla Antonia,* painter,
* 2.12.1868 Stockholm, † 9.2.1957
Stockholm – S ⊏⊐ SvKL V.

Wahlin, *Fredrik* → **Wallin,** *Fredrik*

Wåhlin, *Hans Fredrik Theodor* (SvKL V)
→ **Wåhlin,** *Theodor*

Wahlin, *Johan* → **Wallin,** *Johan*

Wåhlin, *Theodor* (Wåhlin, Hans Fredrik
Theodor), architect, master draughtsman,
* 16.12.1864 Lund, † 10.1.1948 Lund
– S ⊏⊐ SvK; SvKL V; ThB XXXV;
Vollmer V.

Wahlman, *Israel* → **Wahlmann,** *Lars*

Wahlman, *Israel Laurentius* (SvKL V) →
Wahlmann, *Lars*

Wahlman, *Jan* → **Wahlman,** *Jan Israel*

Wahlman, *Jan Israel,* architect, * 1906
Stockholm – S ⊏⊐ SvK.

Wahlman, *Lars Israel* → **Wahlmann,** *Lars*

Wahlmann, *Frederick,* engraver, die-
sinker, f. 1849, l. 1854 – USA
⊏⊐ Groce/Wallace.

Wahlmann, *Lars* (Wahlman, Israel
Laurentius; Wahlmann, Lars Israel),
architect, master draughtsman,
* 17.4.1870 Hedemora, † 18.9.1952
Stocksund or Stockholm – S
⊏⊐ DA XXXII; SvK; SvKL V;
ThB XXXV.

Wahlmann, *Lars Israel* (DA XXXII; SvK)
→ **Wahlmann,** *Lars*

Wahlöö, *Per Waldemar* (SvKL V) →
Wahlöö, *Waldemar*

Wahlöö, *Waldemar* (Wahlöö, Per
Waldemar), landscape painter, master
draughtsman, * 15.2.1889 Örebro,
l. 1957 – S ⊏⊐ SvK; SvKL V;
Vollmer V.

Wahlquist, *Bengt,* goldsmith, * 1780,
† 1829 – N ⊏⊐ ThB XXXV.

Wahlqvist, *Carl Johan Ehrenfried* (SvKL
V) → **Wahlqvist,** *Ehrnfried*

Wahlqvist, *David Gunnar,* painter, textile
artist, sculptor, * 25.7.1920 Rinna – S
⊏⊐ SvKL V.

Wahlqvist, *Ehrenfried* → **Wahlqvist,** *Ehrnfried*

Wahlqvist, *Ehrnfried* (Wahlqvist, Carl
Johan Ehrenfried; Wahlqvist, Ernfried),
landscape painter, * 1814 or 26.3.1815
Ystad, † 3.5.1895 Stockholm – S
⊏⊐ SvK; SvKL V; ThB XXXV.

Wahlqvist, *Ernfried* (SvK) → **Wahlqvist,** *Ehrnfried*

Wahlqvist, *Gunnar* → **Wahlqvist,** *David Gunnar*

Wahlroos, *Anna Dorothée* (Koroma;
Kuvataiteilijat; Paischeff) → **Wahlroos,** *Dora*

Wahlroos, *Caje* → **Huss,** *Caje*

Wahlroos, *Dora* (Wahlroos, Anna
Dorothée; Vahlroos, Anna Dorotea),
portrait painter, genre painter, landscape
painter, * 19.12.1870 or 20.12.1870 Pori
or Ulvsby, † 21.3.1947 Kauniainen – SF
⊏⊐ Koroma; Kuvataiteilijat; Nordström;
Paischeff; Vollmer V.

Wahlroos, *Karl Walter,* landscape
painter, watercolourist, * 27.5.1901
Helsinki, † 29.7.1968 Tammisaari – SF
⊏⊐ Koroma; Kuvataiteilijat; Paischeff;
Vollmer V.

Wahlroos, *Uno* → **Wahlroos,** *Uno Wilhelm*

Wahlroos, *Uno Wilhelm* (Vahlroos, Uno
Wilhelm), landscape painter, * 9.2.1865
Sipoo, † 28.2.1924 Helsinki – SF
⊏⊐ Koroma; Kuvataiteilijat; Nordström;
Paischeff; Vollmer V.

Wahlroos, *Walter* → **Wahlroos,** *Karl Walter*

Wahlstad, *Peter P.,* portrait painter,
f. 1889 – USA ⊏⊐ Hughes.

Wahlstedt, *Annakajsa,* painter, graphic
artist, artisan, * 27.6.1942 Lindesberg
– S ⊏⊐ SvKL V.

Wahlstedt, *Astrid,* painter, * 27.6.1877
Stockholm, † 20.6.1946 Stockholm – S
⊏⊐ SvKL V.

Wahlstedt, *Bengt* → **Wahlstedt,** *Johan Bengt*

Wahlstedt, *Johan Bengt,* painter, graphic
artist, * 8.4.1911 Nora – S ⊏⊐ SvKL V.

Wahlstedt, *Walter* (Wahlstedt, Walther),
painter, lithographer, sculptor, * 7.1.1898
Hamburg, l. before 1962 – D
⊏⊐ ThB XXXV; Vollmer VI.

Wahlstedt, *Walther* (ThB XXXV) →
Wahlstedt, *Walter*

Wahlstedt-Guillemaut, *Viola* →
Wahlstedt-Guillemaut, *Viola Ingeborg Margareta*

Wahlstedt-Guillemaut, *Viola Ingeborg Margareta*, sculptor, master draughtsman, graphic artist, * 31.8.1901 Stockholm – S – □ SvKL V.

Wahlström, *Andreas*, painter, f. 1790 – S □ SvKL V.

Wahlström, *Ann*, glass artist, designer, * 14.8.1957 Stockholm – S, USA □ WWCGA.

Wahlström, *Börje* → **Wahlström**, *Börje Emil*

Wahlström, *Börje Emil*, painter, sculptor, artisan, * 14.11.1938 Silbodal – S □ SvKL V.

Wahlström, *Charlotte* (Konstlex.) → **Wahlström**, *Charlotte Constance*

Wahlström, *Charlotte Constance* (Wahlström, Charlotte), landscape painter, * 17.11.1849 Svärta (Södermanland), † 22.2.1924 Stockholm – S □ Konstlex.; SvK; SvKL V; ThB XXXV.

Wahlström, *Filip* (Wahlström, Filip Artur), portrait painter, landscape painter, still-life painter, flower painter, master draughtsman, sculptor, * 5.8.1885 Göteborg, † 1972 Göteborg – S □ Konstlex.; SvK; SvKL V; Vollmer V.

Wahlström, *Filip Artur* (SvKL V) → **Wahlström**, *Filip*

Wahlström, *Johan*, goldsmith, * 1803, l. 1841 – N □ ThB XXXV.

Wahlström, *Johan Rune*, painter, * 21.9.1916 Åkerby – S □ SvKL V.

Wahlström, *Jonas*, portrait painter, f. 1780(?), l. 1787 – S □ SvKL V.

Wahlström, *Lars* → **Wahlström**, *Lars Samuel*

Wahlström, *Lars Samuel*, painter, master draughtsman, * 8.2.1814 Göteborg, † 25.3.1862 Göteborg – S □ SvK; SvKL V.

Wahlström, *Lisette* → **Wahlström**, *Mona Lisette*

Wahlström, *Mona Lisette*, painter, master draughtsman, sculptor, * 12.8.1939 Göteborg – S □ SvKL V.

Wåhlström, *Per* → **Wåhlström**, *Per Wilhelm*

Wåhlström, *Per Wilhelm*, painter, master draughtsman, stage set designer, * 31.5.1930 Åmål – S □ SvKL V.

Wahlström, *Rune* → **Wahlström**, *Johan Rune*

Wahlström, *Sigrid* → **Rouge**, *Sigrid*

Wahlström, *Thure* (Wahlström, Thure Sigurd), landscape painter, * 7.8.1908 Karlshamn – S □ Konstlex.; SvK; SvKL V; Vollmer V.

Wahlström, *Thure Sigurd* (SvKL V) → **Wahlström**, *Thure*

Wahlström, *Tore* (Wahlström, Tore Valdemar), landscape painter, master draughtsman, graphic artist, * 10.12.1879 Gamla Uppsala (Uppland), † 11.12.1908 or 12.12.1909 Uppsala – S □ SvK; SvKL V; ThB XXXV.

Wahlström, *Tore Valdemar* (SvKL V) → **Wahlström**, *Tore*

Wahlström-de Rougemont, *Sigrid*, painter, * 15.7.1888 Kårböle, l. 1962 – S □ SvKL V.

Wahlström-de Rougemont, *Sigrid* → **Rouge**, *Sigrid*

Wahlström Schönback, *Marit*, painter, * 23.7.1921 Jönköping – S □ SvKL V.

Wahlund, *Ruth*, painter, master draughtsman, graphic artist, * 24.6.1906 Karlshamn – S □ Konstlex.; SvK; SvKL V.

Wahner, *Hijeronim* → **Wabner**, *Hieronimus*

Wahner, *Jan*, master draughtsman, calligrapher, f. 1879, l. 1891 – CZ □ Toman II.

Wahnes (Maler-Familie) (ThB XXXV) → **Wahnes**, *Adam Adolph*

Wahnes (Maler-Familie) (ThB XXXV) → **Wahnes**, *Heinrich Christian* (1701)

Wahnes (Maler-Familie) (ThB XXXV) → **Wahnes**, *Joh. Caspar*

Wahnes (Maler-Familie) (ThB XXXV) → **Wahnes**, *Joh. Heinrich*

Wahnes (Maler-Familie) (ThB XXXV) → **Wahnes**, *Joh. Wilh. Christian*

Wahnes (Maler-Familie) (ThB XXXV) → **Wahnes**, *Justus*

Wahnes, *Adam Adolph*, painter, * before 20.10.1743, † 11.2.1814 – D □ ThB XXXV.

Wahnes, *Heinrich Christian* (1700), porcelain painter, * 1700 or 1701 Eisenach, † 29.3.1782 Meißen – D □ Rückert; ThB XXXV.

Wahnes, *Heinrich Christian* (1701), painter, * before 26.10.1701, l. 11.3.1739 – D □ ThB XXXV.

Wahnes, *Joh. Caspar*, painter, * before 8.5.1699, † before 26.3.1771 – D □ ThB XXXV.

Wahnes, *Joh. Heinrich*, painter, * before 25.3.1660 Bad Salzungen, † before 12.3.1725 – D □ ThB XXXV.

Wahnes, *Joh. Wilh. Christian*, painter, f. 1808 – D □ ThB XXXV.

Wahnes, *Johann Christoph* (1697) (Wahnes, Johann Christoph (der Ältere)), painter, f. 1697(?) – D □ ThB XXXV.

Wahnes, *Justus*, painter, * before 3.6.1686, † 1714 Jena – D □ ThB XXXV.

Wahneß, *Heinrich Christian* → **Wahnes**, *Heinrich Christian* (1700)

Wahnon, *Rui Manuel Tavares*, painter, master draughtsman, graphic artist, * 1947 Lissabon – P □ Tannock.

Wahns, *Heinrich Christian* → **Wahnes**, *Heinrich Christian* (1700)

Wahnus, *Heinrich Christian* → **Wahnes**, *Heinrich Christian* (1700)

Wahnus, *Johann Christoph* (der Ältere) → **Wahnes**, *Johann Christoph* (1697)

Wahorn, *András*, painter, graphic artist, * 1953 Budapest – H □ MagyFestAdat.

Wahr, *Hans*, painter, * 1912 Metzingen – D □ Nagel.

Wahre, *Hans Georg* (1576), goldsmith, f. 1576 – D □ ThB XXXV.

Wahrenberger, *Walther*, painter, graphic artist, * 17.9.1899 Lütisberg, † 25.1.1949 St. Gallen – CH □ Plüss/Tavel II.

Wahrenby, *Gun* → **Wahrenby**, *Gunborg Elisabeth*

Wahrenby, *Gunborg Elisabeth*, painter, sculptor, master draughtsman, graphic artist, decorator, advertising graphic designer, * 13.1.1918 Solna – S □ SvKL V.

Wahrendorff, *Franz*, portrait painter, f. before 1876, l. 1878 – D □ Ries; ThB XXXV.

Wahrenheim, *Erich* → **Warnheim**, *Erik*

Wahrens, *Ludwig*, portrait painter, * about 1781, † 21.9.1870 Bielefeld – D □ ThB XXXV.

Wahrhaftzki, *Johann*, sculptor, * 1774, † 22.4.1830 – A □ ThB XXXV.

Wahrholt, *Antonius*, architect, f. 1575, l. 1577 – D □ ThB XXXV.

Wahringer, *Hermine*, painter, graphic artist, sculptor, * 23.11.1920 Wien – A □ Fuchs Maler 20.Jh. IV.

Wahrmund, *Auguste* → **Schaeffer**, *Auguste* (1862)

Wahrmuth, *Josef*, goldsmith (?), f. 1867 – A □ Neuwirth Lex. II.

Wahron, *Franz Xaver*, painter, * 30.3.1750 Wien, † 2.11.1805 Wien – A □ Fuchs Maler 19.Jh. IV; ThB XXXV.

Wahrt, *Arno* → **Wahrt**, *Arnold*

Wahrt, *Arnold*, caricaturist, sculptor, * 27.2.1902 Riga, † 13.7.1946 Goslar – LV □ Hagen.

Wahrt, *Irmgard*, painter, sculptor, artisan, * 12.3.1898 Riga, l. 1.11.1978 – LV □ Hagen.

Waibai → **Kaiseki**

Waibel, *Charles-Joseph*, architect, * 1848 Paris, l. after 1868 – F □ Delaire.

Waibel, *Constance*, portrait painter, f. 1938 – USA □ Hughes.

Waibel, *Friedrich*, architect, f. before 1911 – D □ Ries.

Waibel, *Hermann*, painter, sculptor, * 13.4.1925 Ravensburg – D □ Mülfarth; Nagel.

Waibel, *J. G.*, porcelain painter, f. about 1852 – D □ Neuwirth II.

Waibel, *Josef*, sculptor, * about 1764 Innsbruck (?), † 28.8.1814 Temesvár – RO □ ThB XXXV.

Waibel, *Peter*, sculptor, f. 1713 – A □ ThB XXXV.

Waibl, *Eusebius*, architect, f. 1718 – D □ ThB XXXV.

Waibl, *Georg*, painter, f. 1717, l. 1748 – A □ ThB XXXV.

Waibl, *Ignaz*, sculptor, * Grins, f. 1681, l. 1699 – D □ ThB XXXV.

Waibl, *Joh. Georg* → **Waibl**, *Georg*

Waibl, *Julius*, painter, * about 1631, † 12.10.1711 Ofen – H □ ThB XXXV.

Waibl, *Thomas* → **Weibl**, *Thomas*

Waibler, *F.*, illustrator, f. 1872 – GB □ Houfe.

Waibler, *Friedrich*, history painter, * Worms (?), f. about 1850, l. before 1913 – D □ Ries; ThB XXXV.

Waiblinger, *Hans*, painter, * 19.12.1920 Ilmried (Pfaffenhofen) – D □ Vollmer V.

Waid, *Andreas Jakob*, maker of silverwork, * about 1755, † 1822 – D □ Seling III.

Waid, *Dan Everett*, architect, * 1864, † 1939 – USA □ EAAm III.

Waid, *Guido*, painter, * 9.9.1913 Tramin – I □ Fuchs Maler 20.Jh. IV; Vollmer VI.

Waid, *Stefan*, stonemason, * Walddorf (Tübingen), f. 1487, † 1504 Konstanz – D □ ThB XXXV.

Waidele, *Hans* → **Waidelin**, *Hans*

Waidelich, *Ernst*, commercial artist, * 24.10.1909 Calw – D □ Vollmer VI.

Waidelin, *Hans*, goldsmith, * Münchstadt, f. 1584, † 1605 – D □ Seling III.

Waidely, *Hans*, goldsmith, * 1586 (?), † 1605 or 1606 (?) – D □ ThB XXXV.

Waidenlich, *Hans*, cabinetmaker, f. 1462, † 1692 or 1693 Nördlingen – D □ ThB XXXV.

Waidenschlager, *Theo*, caricaturist, graphic artist, * 1873, † 1936 – D □ Flemig.

Waider, *Conrad* → **Waider**, *Corrado*

Waider, *Corrado*, painter, * Straubing, f. 1491, l. 1517 – I, D □ PittItalQuattroc.

Waidhas, *Friedrich*, goldsmith, silversmith, jeweller, f. 1900, † 1922 – A □ Neuwirth Lex. II.

Waidhofer, *August* → **Demel**, *Franz*

Waidinger, *Joseph* (Edouard-Joseph Suppl.; ThB XXXV) → **Waidinger**, *József*

Waidinger, *József* (Waidinger, Joseph), painter, graphic artist, news illustrator, * 27.10.1898 or 1899 Budapest, l. before 1961 – F, H ⌑ Edouard-Joseph Suppl.; ThB XXXV; Vollmer V.

Waidmann, *Benno* → **Waidtmann,** *Benno*

Waidmann, *Pierre,* landscape painter, etcher, * 1860 Remiremont, † 1937 – F ⌑ ThB XXXV.

Waidosch, *Sieglinde,* ceramist, * 1955 Plochingen – D ⌑ WWCCA.

Waidt, *Erika Alexandra* → **Kahl,** *Erika Alexandra*

Waidtmann, *Benno,* architect, * about 1602, † 7.8.1680 Ochsenhausen – CH ⌑ Brun IV; ThB XXXV.

Waigant, *Antonín,* sculptor, * about 1880, † 6.3.1918 Prag – CZ ⌑ Toman II.

Waigant, *Bohumil,* architect, * 26.1.1885 Prag, † 17.8.1930 Hradec Králové – CZ ⌑ Toman II.

Waight, *Michael J.,* painter, f. 1987 – GB ⌑ McEwan.

Wailand, *Friedrich,* portrait miniaturist, * 8.7.1821 or 16.7.1821 Drasenhofen, † 8.4.1904 Wien – A ⌑ Fuchs Maler 19.Jh. Erg.-Bd II; Fuchs Maler 19.Jh. IV; Schidlof Frankreich; ThB XXXV.

Wailand, *Friedrich Joseph* → **Wailand,** *Friedrich*

Wailes, *E.,* artist, f. 1883 – CDN ⌑ Harper.

Wailes, *William,* architect, glass painter, * 1809, † 1881 – GB ⌑ DBA; ThB XXXV.

Wailheimer, *Johann,* architect, f. 1557 – SLO ⌑ ThB XXXV.

de Waille, painter, f. 1853 – B ⌑ RoyalHibAcad.

Wailly, *André* → **Wailly,** *Andriet de*

Wailly, *Andrie* → **Wailly,** *Andriet de*

Wailly, *Andriet de,* goldsmith, f. about 1412, l. 1447 – F ⌑ ThB XXXV.

Wailly, *Charles de* (DA XXXII) → **DeWailly,** *Charles*

Wailly, *Charles* (ELU IV) → **DeWailly,** *Charles*

Wailly, *Charles de* (ThB XXXV) → **DeWailly,** *Charles*

Wailly, *Léon de,* portrait painter, f. 1803, l. 1824 – F ⌑ Schidlof Frankreich; ThB XXXV.

Waimel, *Helen* → **Robertson,** *Helen Waimel*

Wain, *John,* architect, f. 1868 – GB ⌑ DBA.

Wain, *Louis* (Johnson II; Peppin/Micklethwait; Spalding) → **Wain,** *Louis William*

Wain, *Louis William* (Wain, Louis), book illustrator, watercolourist, caricaturist, * 5.8.1860 London, † 4.7.1939 Queen's Park (London) – GB ⌑ Houfe; Johnson II; Peppin/Micklethwait; Ries; Spalding; Vollmer V; Windsor; Wood.

Wain-Hobson, *Douglas,* wood sculptor, stone sculptor, * 12.8.1918 Sheffield – GB ⌑ Vollmer VI.

Wainewright, *F. W.,* portrait painter, f. 1854 – GB ⌑ Johnson II.

Wainewright, *J. F.,* painter, f. 1855 – GB ⌑ Wood.

Wainewright, *John,* flower painter, still-life painter, f. 1860, l. 1869 – GB ⌑ Johnson II; Wood.

Wainewright, *Mary E.,* landscape painter, f. 1831, l. 1832 – GB ⌑ Grant.

Wainewright, *Thomas Francis* (Wainewright, Thomas Francis; Wainwright, T. F.), landscape painter, miniature painter(?), f. before 1831, l. 1883 – GB ⌑ Bradshaw 1824/1892; Foskett; Grant; Johnson II; Mallalieu; ThB XXXV; Wood.

Wainewright, *Thomas Griffith* (Wainewright, Thomas Griffiths), painter, * 4.10.1794(?) Richmond (Surrey) or Chiswick, † 17.8.1847 or 1852 Hobart (Tasmania) – GB ⌑ DA XXXII; Mallalieu; Robb/Smith; ThB XXXV.

Wainewright, *Thomas Griffiths* (DA XXXII; Mallalieu) → **Wainewright,** *Thomas Griffith*

Wainewright, *W. F.,* portrait painter, f. 1835, l. 1857 – GB ⌑ Johnson II; Wood.

Wainewright, *William J.,* painter, f. 1882, l. 1883 – GB ⌑ Johnson II.

Wainio, *Carol* → **Wainio Theberge,** *Carol Eve*

Wainio, *Urpo* → **Vainio,** *Urpo Olavi*

Wainio, *Urpo Olavi* (Koroma; Kuvataiteilijat) → **Vainio,** *Urpo Olavi*

Wainio Theberge, *Carol Eve,* painter, * 29.6.1955 Sarnia (Ontario) – CDN ⌑ Ontario artists.

Wainø, *Jytte,* ceramist, * 12.2.1947 – DK ⌑ DKL II.

Wainø, *Uffe* (Wainø Larsen, Uffe), landscape architect, * 2.1.1946 Assens – DK ⌑ Weilbach VIII.

Wainø Larsen, *Uffe* (Weilbach VIII) → **Wainø,** *Uffe*

Wains, *Robert,* portrait painter, landscape painter, flower painter, * 1914 Quaregnon, † 1973 – B ⌑ DPB II.

Wainwright, *Albert,* book illustrator, master draughtsman, stage set designer, * 1893 Castleford (Yorkshire), † 1943 – GB ⌑ Peppin/Micklethwait; Spalding; Windsor.

Wainwright, *Beatrice* (Foskett) → **Roberts,** *Beatrice*

Wainwright, *Charles (1790)* (Wainwright, Charles Rawlinson (1790)), architect, * 1790, † 1852 – GB ⌑ Colvin; DBA.

Wainwright, *Charles Rawlinson (1790)* (Colvin) → **Wainwright,** *Charles (1790)*

Wainwright, *Charles Rawlinson (1823)* (Wainwright, Charles Rawlinson (1832)), architect, * 1823 or 1832, † 1892 – GB ⌑ Colvin; DBA.

Wainwright, *Cristine H.,* painter, f. 1924 – USA ⌑ Falk.

Wainwright, *Florence,* artist, f. 1932 – USA ⌑ Hughes.

Wainwright, *James Francis Ballard,* watercolourist, f. 10.10.1832, l. 2.1852 – ZA ⌑ Brewington; Gordon-Brown.

Wainwright, *Jeannette Harvey,* painter, f. 1924 – USA ⌑ Falk.

Wainwright, *John (1762),* architect, * 1762, † 1828 Shepton Mallet – GB ⌑ Colvin.

Wainwright, *John (1860),* flower painter, f. 1860, l. 1869 – GB ⌑ Pavière III.1.

Wainwright, *John Westlake,* architect, * 1793, l. 1829 – GB ⌑ Colvin.

Wainwright, *Ruth S.,* painter, graphic artist, * 5.5.1902 North Sydney (Nova Scotia) – CDN ⌑ Vollmer V.

Wainwright, *S. H.,* painter, f. 1925 – USA ⌑ Falk.

Wainwright, *T. F.* (Bradshaw 1824/1892) → **Wainewright,** *Thomas Francis*

Wainwright, *Thomas,* architect, * 1812, † 1879 or before 10.1.1880 – GB ⌑ DBA.

Wainwright, *Thomas Francis* (Foskett) → **Wainewright,** *Thomas Francis*

Wainwright, *Thomas Taylor,* architect, * North Manchester (Indiana), f. 1888, l. 1911 – USA ⌑ DBA.

Wainwright, *W. F.,* miniature painter, f. 1835, l. 1850 – GB ⌑ Foskett; Schidlof Frankreich.

Wainwright, *William John,* painter, * 27.6.1855 Birmingham, † 1931 Birmingham – GB ⌑ Mallalieu; ThB XXXV; Wood.

Wairinger, *Heinrich,* goldsmith, jeweller, f. 1919 – A ⌑ Neuwirth Lex. II.

Wairinger, *Josef,* goldsmith(?), f. 1865, l. 1868 – A ⌑ Neuwirth Lex. II.

Wairix, *Antoine* → **Viry,** *Antoine*

Wais, *Alfred,* painter, graphic artist, * 2.8.1905 Stuttgart-Birkach – D ⌑ Vollmer V.

Waise, *Christian* → **Weisse,** *Christian*

Waise, *Valentin* → **Waisse,** *Ambrosius*

Waisman, *Adela,* painter, * Thionville (Moselle)(?), f. before 1946, l. 1986 – F ⌑ Bauer/Carpentier VI.

Waiss, *Antoni* → **Boys,** *Antoni*

Waiss, *George,* painter, f. about 1800 – CDN ⌑ Harper.

Waissant, *Marie,* porcelain painter, * Le Havre, f. before 1872 – F ⌑ Neuwirth II.

Waisse, *Ambrosius,* architect, f. 1446 – D ⌑ ThB XXXV.

Wait, *Blanche E.,* painter, * 20.12.1895 Cincinnati (Ohio)(?), † 6.11.1934 Cincinnati (Ohio)(?) – USA ⌑ Falk.

Wait, *Carrie Stow,* landscape painter, illustrator, * 9.7.1851 New Haven (Connecticut), l. 1908 – USA ⌑ Falk.

Wait, *Erskine L.,* painter, † 9.3.1898 Rahway (New Jersey) – USA ⌑ Falk.

Wait, *Horace C.* (Mistress) → **Rowell,** *Fanny Taylor*

Wait, *Horace C.* (Mistress) → **Wait,** *Carrie Stow*

Wait, *Lizzie F.,* painter, artisan, * Boston (Massachusetts), f. 1887, l. 1910 – USA ⌑ Falk.

Wait, *Richard,* painter, † 1732 – GB ⌑ ThB XXXV.

Wait, *Robert,* landscape painter, f. 1708, † 1732 – GB ⌑ Grant.

Waite, *Benjamin Franklin* → **Waitt,** *Benjamin Franklin*

Waite, *Charles D.,* painter, f. 1882 – GB ⌑ Johnson II; Wood.

Waite, *Charles W.,* painter, f. 1929 – USA ⌑ Falk.

Waite, *Clara Turnbull,* painter, f. 1925 – USA ⌑ Falk.

Waite, *D.,* marine painter, f. 1870, l. before 1982 – NZ ⌑ Brewington.

Waite, *D. P.,* painter, f. 1945 – GB ⌑ McEwan.

Waite, *E.,* painter, f. 1868 – GB ⌑ Johnson II; Wood.

Waite, *E. W.* (Bradshaw 1893/1910) → **Waite,** *Edward W.*

Waite, *Edward W.* (Waite, Edward Wilkins; Waite, E. W.), landscape painter, watercolourist, illustrator, f. 1878, l. about 1927 – GB ⌑ Bradshaw 1893/1910; Houfe; Johnson II; ThB XXXV; Wood.

Waite, *Edward Wilkins* (Houfe) → **Waite,** *Edward W.*

Waite, *Emily* (Waite, Emily Burling), portrait painter, * 12.7.1887 Worcester (Massachusetts), l. before 1961 – USA ⌑ EAAm III; Falk; ThB XXXV; Vollmer V.

Waite, *Emily Burling* (EAAm III; Falk; ThB XXXV) → **Waite,** *Emily*

Waite, *Harold,* landscape painter, f. 1893, l. 1939 – GB ▭ Bradshaw 1911/1930; Bradshaw 1931/1946; Johnson II; Wood.

Waite, *J.,* painter, f. 1854, l. 1860 – GB ▭ Johnson II; Wood.

Waite, *J. C.* (Bradshaw 1824/1892) → **Waite,** *James C.*

Waite, *James C.* (Waite, James Clarke; Waite, J. C.), painter, * 1832 Großbritannien, † 1920 Perth – AUS, GB ▭ Bradshaw 1824/1892; Johnson II; Robb/Smith; ThB XXXV; Wood.

Waite, *James Clarke* (Johnson II; Robb/Smith; Wood) → **Waite,** *James C.*

Waite, *John (1690),* pewter caster, f. 1690 – GB ▭ ThB XXXV.

Waite, *John (1746),* silversmith, engraver, f. 1746 – USA ▭ EAAm III.

Waite, *Robert Thorne* (Johnson II; Mallalieu; Wood) → **Thorne Waite,** *Robert*

Waite, *Sarah Lenora,* painter, * Staten Island (New York), f. 1903 – USA ▭ Hughes.

Waite, *Thomas,* silversmith, f. 1630, † 1662 – GB ▭ ThB XXXV.

Waite, *Vicky,* illustrator, * 1919 High Wycombe (Buckinghamshire) – GB ▭ McEwan.

Waite, *William A.* (Johnson II) → **Waite,** *William Arthur*

Waite, *William Arthur* (Waite, William A.), landscape painter, * 1875, † 1896 – GB ▭ Johnson II; Wood.

Waitere, *Tene,* woodcutter, * 1854 Mangamuka, † 9.1931 Rotorua – NZ ▭ DA XXXII.

Waites, *Edward P.,* engraver, f. 1847, l. 1854 – USA ▭ Groce/Wallace.

Waithe, *Vincent,* artist, * Trinidad (West Indies), f. 1964 – USA ▭ Dickason Cederholm.

Waiting Up → **Arkeketa,** *Benjamin*

Waitt, *Benjamin Franklin,* wood engraver, sculptor, * 3.3.1817 Malden (Massachusetts), l. 1870 – USA ▭ EAAm III; Groce/Wallace.

Waitt, *George Sloane* (Mistress) → **Waitt,** *Marian Parkhurst*

Waitt, *Marian Parkhurst,* painter, * Salem (Massachusetts), f. 1904 – USA ▭ Falk.

Waitt, *Richard,* portrait painter, still-life painter, f. 1706, † 1732 – GB ▭ McEwan; Waterhouse 18.Jh..

Waittinen, *Oiva Olavi,* sculptor, * 22.7.1914 Viipuri – RUS, SF ▭ Kuvataiteilijat.

Waittinen, *Olli* → **Waittinen,** *Oiva Olavi*

Waitts, *John,* painter, f. 24.4.1696 – GB ▭ Apted/Hannabuss.

Waitz, *Johann Christian Wilhelm,* master draughtsman, copper engraver, * 22.8.1766 Weimar, † 18.7.1796 Weimar – D ▭ ThB XXXV.

Waitzmann, *Johann,* sculptor, * Kaden (?), f. 1766 – A ▭ ThB XXXV.

Waitzmann, *Josef,* goldsmith (?), f. 1873 – A ▭ Neuwirth Lex. II.

Waitzmann, *Karel* (Toman II) → **Waitzmann,** *Karl*

Waitzmann, *Karl* (Waitzmann, Karel), sculptor, * Graz (?), f. 1738, l. 1784 – CZ, A ▭ ThB XXXV; Toman II.

Waitzner, *Emanuel,* maker of silverwork, jeweller, f. 1870, l. 1871 – A ▭ Neuwirth Lex. II.

Waiz, *Joahnn Christian Wilhelm* → **Waitz,** *Johann Christian Wilhelm*

Waizmann, *Joseph,* goldsmith, * about 1677, † 8.4.1732 – D ▭ ThB XXXV.

Waizmann, *Philipp,* goldsmith, f. about 1678 – D, A ▭ ThB XXXV.

Waizmann, *Sebastian,* goldsmith, * about 1716, † 3.2.1793 – D ▭ ThB XXXV.

Wajdanovszky, *Samuel,* goldsmith, f. 1745, l. 1782 – SK ▭ ArchAKL.

Wajljand, *Wolodimir,* painter, linocut artist, f. before 1956 – USA, UA ▭ Vollmer VI.

Wajwód, *Antoni,* commercial artist, * 22.12.1905 St. Petersburg, † 5.8.1944 Warschau – PL ▭ Vollmer V.

Wakabayashi, *Isamu,* graphic artist, sculptor, * 9.1.1936 Tokio – J ▭ DA XXXII.

Wakabayashi, *Yasuhiro* → **Hiro**

Wakanari → **Takatori,** *Wakanari*

Wakasa, sculptor, f. 1386 – J ▭ Roberts.

Wakasaya Chūbei → **Jakuchū**

Wakasugi Isohachi → **Isohachi**

Wake, *J. C.,* marine painter, f. 1880, l. before 1982 – GB ▭ Brewington.

Wake, *J. Hall,* sculptor, f. 1792 – GB ▭ Gunnis.

Wake, *John Cheltenham,* landscape painter, f. 1858, l. 1875 – GB ▭ Johnson II; Wood.

Wake, *Joseph,* painter, f. 1870 – GB ▭ Wood.

Wake, *Kitei* (Wake Kitei), potter, f. 1701 – J ▭ Roberts.

Wake, *Margaret,* painter, f. 1893 – GB ▭ Wood.

Wake, *Margaret Eveline,* figure painter, landscape painter, portrait painter, * 1867 London, † 1930 Vancouver (British Columbia) – CDN ▭ Harper.

Wake, *Richard (1865),* master draughtsman, * 24.9.1865, † 6.12.1888 – GB ▭ Houfe.

Wake, *Richard (1935),* painter, * 1935 Kapstadt – ZA ▭ Berman.

Wake Kitei (Roberts) → **Wake,** *Kitei*

Wakefield, *Benjamin Fred George,* architect, * 1876, † 1949 – GB ▭ DBA.

Wakefield, *C.,* landscape painter, f. about 1860 – CDN ▭ Harper.

Wakefield, *Edward,* painter, * 1914 Isle of Man, † 1973 – GB ▭ Spalding.

Wakefield, *John,* mason, f. about 1330 – GB ▭ Harvey.

Wakefield, *Larry,* painter, * 1925 – GB ▭ Windsor.

Wakefield, *T. H.,* illustrator, f. 1896 – GB ▭ Houfe.

Wakefield, *Wilfred Robert,* etcher, watercolourist, * 20.6.1885 Sansibar, l. before 1961 – GB ▭ ThB XXXV; Vollmer V.

Wakefield, *William (1312),* carpenter, f. 1312, l. 1313 – GB ▭ Harvey.

Wakefield, *William (1701),* architect, f. 1701, † 4.1730 – GB ▭ Colvin; ThB XXXV.

Wakeford, *Bertie Harry,* architect, * 1874, † 1942 – GB ▭ DBA.

Wakeford, *Edward* (Bradshaw 1947/1962) → **Wakeford,** *Edward Felix*

Wakeford, *Edward Felix* (Wakeford, Edward), painter, * 1914, † 1973 – GB ▭ Bradshaw 1947/1962; Windsor.

Wakelam, *Henry Titus,* architect, f. 1892, l. 1896 – GB ▭ DBA.

Wakelaw, *Frederick,* engraver, * 1829 England, l. 1850 – USA ▭ Groce/Wallace.

Wakelaw, *William J.,* engraver, * about 1797 England, l. 1850 – USA ▭ Groce/Wallace.

Wakelin, *Edward,* goldsmith, f. 1747, l. 1776 – GB ▭ ThB XXXV.

Wakelin, *John,* goldsmith, f. 1776, l. 1802 – GB ▭ ThB XXXV.

Wakelin, *Roland,* landscape painter, * 17.4.1887 Greytown (Neuseeland), † 28.5.1971 Sydney – AUS ▭ DA XXXII; Robb/Smith; Vollmer V.

Wakelin, *Roland Shakespeare* → **Wakelin,** *Roland*

Wakeman, *Marion D. Freeman,* etcher, painter, * 5.12.1891 Montlair (New Jersey), † 22.9.1953 – USA ▭ Falk.

Wakeman, *Robert Carlton,* sculptor, * 26.10.1889 Norwalk (Connecticut), l. before 1961 – USA ▭ Falk; Vollmer V.

Wakeman, *Seth* (Mistress) → **Wakeman,** *Marion D. Freeman*

Wakeman, *Thomas,* watercolourist, * 1812, † 1878 Rom – CDN, GB, I ▭ EAAm III; Groce/Wallace; Harper.

Wakeman, *William Frederick,* topographical draughtsman, master draughtsman, * 12.8.1822 Dublin, † 15.10.1900 Coleraine (Londonderry) – IRL, GB ▭ Houfe; Mallalieu; Strickland II; ThB XXXV.

Wakemann, *Brand,* mason, f. 1485 – D ▭ ThB XXXV.

Waken, *Mabel J.,* painter, * 13.3.1879 Chicago (Illinois), l. 1933 – USA ▭ Falk.

Wakerley, *Arthur,* architect, * 15.5.1862, † before 1.5.1931 – GB ▭ DBA.

Wakerley, *Joseph Edmund,* architect, * 1874 Melton Mowbray, l. 1902 – GB ▭ DBA.

Wakhevitch, *Georges* (Vahevič, Georgij), stage set designer, * 18.8.1907 Odessa – F, UA ▭ ELU IV (Nachtr.); Vollmer VI.

Wakhewitsch, *Georges* → **Wakhevitch,** *Georges*

Wakil, *Abdel Wahed el,* architect, * 7.8.1943 Kairo – ET ▭ DA XXXII.

Wakita, *Kazu,* painter, * 7.6.1908 Tokio – J ▭ Vollmer V.

Wakker, *Abraham,* painter, master draughtsman, * 3.5.1806 Amsterdam (Noord-Holland), † about 1.1.1839 Amsterdam (Noord-Holland) – NL ▭ Scheen II.

Wakker, *Johan Leonard,* painter, * 15.11.1801 Amsterdam (Noord-Holland), † 27.1.1823 Amsterdam (Noord-Holland) – NL ▭ Scheen II.

Wakkerdak, *Pieter Antonij* (Wakkerdak, Pieter Anthony), mezzotinter, painter (?), * before 14.6.1729 Rotterdam (Zuid-Holland), † before 26.11.1774 or 28.11.1774 Delft (Zuid-Holland) – NL ▭ Scheen II; ThB XXXV; Waller.

Wakkerdak, *Pieter Anthony* (ThB XXXV; Waller) → **Wakkerdak,** *Pieter Antonij*

Wakler, *Rudolf,* painter, * 14.5.1895 Wien, l. 23.11.1938 – A ▭ Fuchs Geb. Jgg. II.

Wakley, *Archibald,* painter, * about 1875 or about 1876 (?), † 24.5.1906 London – GB ▭ Mallalieu; ThB XXXV; Wood.

Wakley, *Horace M.,* painter, f. 1900 – GB ▭ Wood.

Wakô → **Nakano,** *Kazutaka*

Wakolbinger, *Anna,* jewellery artist, jewellery designer, * 13.2.1950 Perg – A ▭ List.

Wakolbinger, *Manfred,* jewellery artist, jewellery designer, * 6.11.1952 Mitterkirchen (Ober-Österreich) – A ⊡ List.

Waks, *Chacho,* sculptor, * 5.5.1917 Henderson (Buenos Aires) – RA ⊡ EAAm III; Merlino.

Waksvik, *Skule,* sculptor, * 22.12.1927 Strinda – N ⊡ NKL IV.

Waku Shun'ei → **Zean** (1578)

Wakulewicz, *Grzegorz,* painter, f. 1789, l. 1792 – PL ⊡ ThB XXXV.

Wakyogu → **Yōgetsu**

WAL → **Aparicio,** *Walfrido*

Wal → **Paget,** *Walter*

Wal, *Cornelis van der,* painter, * 18.8.1929 Rotterdam (Zuid-Holland), † 13.9.1954 Brasschaat (Antwerpen) – NL ⊡ Scheen II.

Wal, *Eric van der* → **Wal,** *Eric Cornelis van der*

Wal, *Eric Cornelis van der,* etcher, woodcutter, linocut artist, * 12.11.1940 Bergen (Noord-Holland) – NL ⊡ Scheen II.

Wal, *Fred van der* → **Wal,** *Frederik Willem van der*

Wal, *Frederik Willem van der,* watercolourist, master draughtsman, etcher, lithographer, * 30.10.1942 Renkum (Gelderland) – NL ⊡ Scheen II.

Wal, *Hendrik Adriaan van der,* painter, master draughtsman, etcher, * 29.6.1882 Amsterdam (Noord-Holland), † 8.8.1963 Amsterdam (Noord-Holland) – NL ⊡ Mak van Waay; Scheen II; Vollmer V; Waller.

Wal, *Ineke van de,* painter, * 1954 Ophemert (Niederlande) – GB, NL ⊡ Spalding.

Wal, *Jacob Marcus van der,* painter, * 1644 Haarlem, † 1720 Haarlem – NL ⊡ ThB XXXV.

Wal, *Joh. van der,* faience maker, * 1662, l. 1695 – NL ⊡ ThB XXXV.

Wal, *Johannes van der,* landscape painter, decorative painter, * 1728 Den Haag (Zuid-Holland), † 1788 Hooge Vuursche – NL ⊡ Scheen II; ThB XXXV.

Wal, *M. S. de,* goldsmith, f. 1801 – NL ⊡ ThB XXXV.

Wal, *Marten van der,* sculptor, * 31.8.1912 Heerenveen (Friesland) – NL ⊡ Scheen II.

Wal, *Trijntje van der,* watercolourist, master draughtsman, * 31.5.1941 Heerenveen (Friesland) – NL ⊡ Scheen II.

Wal, *Willem Anthonie,* graphic designer, * 7.11.1937 Amsterdam (Noord-Holland) – NL ⊡ Scheen II (Nachtr.).

Wal, *Willem Hendrik van der* → **Wall,** *Willem Hendrik van der*

Wal, *Wim* → **Wal,** *Willem Anthonie*

Wal Hun → **Hunzker,** *Walter*

Walach, *Jan,* painter, woodcutter, * 8.8.1884 Istebna, l. before 1961 – PL ⊡ ThB XXXV; Vollmer V.

Walaeus, *Johann,* painter, f. 1634 – PL ⊡ ThB XXXV.

Walås, *Anders Herbert* (SvKL V) → **Walås,** *Herbert*

Walås, *Herbert* (Walås, Anders Herbert), figure painter, portrait painter, landscape painter, master draughtsman, sculptor, * 19.2.1912 Karlskoga – S ⊡ Konstlex.; SvK; SvKL V; Vollmer I; Vollmer V.

Walasek, *Alois,* goldsmith, f. 1896, l. 1898 – A ⊡ Neuwirth Lex. II.

Walaster, *Jean-Marie,* painter, engraver, restorer, f. before 1973, l. 1982 – F ⊡ Bauer/Carpentier VI.

Walbancke, *W.,* landscape painter, f. 1828 – GB ⊡ Johnson II.

Walbank, *William,* landscape painter, f. 1829 – GB ⊡ Grant.

Walbaum, *Matthäus* → **Wallbaum,** *Matthias*

Walbaum, *Matthias* (DA XXXII; Weilbach VIII) → **Wallbaum,** *Matthias*

Walbe, *Heinrich,* architect, * 6.3.1865 Lauban, l. before 1942 – D ⊡ ThB XXXV.

Walbecke, *Lambert von der,* potter, f. 1563, l. 1572 – D ⊡ ThB XXXV.

Walbeehm, *Meta* → **Walbeehm,** *Meta Pauline*

Walbeehm, *Meta Pauline,* goldsmith, jewellery designer, * 4.10.1940 Batavia (Java) – NL ⊡ Scheen II.

Walbeek, *Christina Adriana van,* glass painter, glass grinder, f. 1801 – NL ⊡ ThB XXXV.

Walbel, *Peter* → **Waibel,** *Peter*

Walber, *Georg,* stonemason, * Dresden, f. 26.1.1564, l. 1565 – D ⊡ Sitzmann; ThB XXXV.

Walberer, *Siegfried,* painter, * 17.6.1877 Amberg, † 3.10.1937 München – D ⊡ ThB XXXV.

Wålberg → **Wåhlberg**

Walberg, *Andreas,* landscape painter, master draughtsman, * 27.1.1799 Amsterdam (Noord-Holland), † 15.8.1840 Amsterdam (Noord-Holland) – NL ⊡ Scheen II.

Walberg, *Sune,* painter, master draughtsman, graphic artist, * 22.12.1915 Härnösand – S ⊡ SvKL V.

Walberg, *Sven* (Walberg, Sven Emanuel; Valberg, Sven), horse painter, portrait painter, master draughtsman, * 8.7.1872 Lund, † 7.9.1946 Lund – S ⊡ Konstlex.; SvK; SvKL V; ThB XXXV; Vollmer V.

Walberg, *Sven Emanuel* (SvKL V; ThB XXXV) → **Walberg,** *Sven*

Walberge, *Johan Baptist de,* goldsmith, * before 18.4.1616, l. 5.7.1649 – D ⊡ Zülch.

Walberger, *Caspar* → **Waldberger,** *Caspar*

Walbergk, *Georg* → **Walber,** *Georg*

Walbom, *Matthäus* → **Wallbaum,** *Matthias*

Walbom, *Matthes* → **Wallbaum,** *Matthias*

Walbourn, *Ernest,* landscape painter, f. 1897, l. 1904 – GB ⊡ Wood.

Walbrecht, *Simon,* watercolourist, master draughtsman, * 12.9.1890 Purmerend (Noord-Holland), l. before 1970 – NL ⊡ Scheen II.

Walbroek, *Harmen,* founder, f. 1753 – NL ⊡ ThB XXXV.

Walburg, *Margaretha Catharina,* weaver, * 6.6.1915 Den Haag (Zuid-Holland) – NL ⊡ Scheen II.

Walburg, *Rudolph von,* copper engraver, etcher, master draughtsman, * about 1632 Amsterdam, l. 1668 – NL ⊡ ThB XXXV; Waller.

Walburger, *Hans Leonhard* → **Waldburger,** *Hans Leonhard*

Walburne, *Rand,* painter, f. 1913 – USA ⊡ Falk.

Walch → **Anthoni** (1537)

Walch (1501), founder, f. 1501 – D ⊡ ThB XXXV.

Walch, *Adam,* sculptor, f. about 1832 – H ⊡ ThB XXXV.

Walch, *Albert,* painter, * 10.10.1816 Augsburg, † 25.3.1882 Bern – CH, I, D ⊡ ThB XXXV.

Walch, *András,* architect, f. about 1807 – H ⊡ ThB XXXV.

Walch, *Andreas* → **Walch,** *András*

Walch, *Anton Joseph,* painter, * Raunau (?), † 20.3.1773 Kaufbeuren – D ⊡ ThB XXXV.

Walch, *Augustin,* woodcarving painter or gilder, f. 1681 – D ⊡ ThB XXXV.

Walch, *Bildhauer,* sculptor, f. about 1467 – F ⊡ ThB XXXV.

Walch, *Charles,* painter, sculptor, designer, * 4.8.1896 or 4.8.1898 Thann (Elsaß), † 12.12.1948 Paris – F ⊡ Bauer/Carpentier VI; Bénézit; Edouard-Joseph III; Vollmer V.

Walch, *Denise,* painter, f. before 1946, l. 1954 – F ⊡ Bauer/Carpentier VI.

Walch, *Emanuel,* fresco painter, history painter, portrait painter, * 28.8.1862 Kaisers (Lech), † 25.8.1897 Toblach (Pustertal) – A ⊡ Fuchs Maler 19.Jh. IV; Münchner Maler IV; ThB XXXV.

Walch, *Fidelis,* painter, * 19.12.1829 or 1830 Imst, † 6.1915 Bukarest – RO, A ⊡ Fuchs Maler 19.Jh. Erg.-Bd II; Fuchs Maler 19.Jh. IV; ThB XXXV.

Walch, *Franz Ignaz,* goldsmith, f. 1783 – D ⊡ ThB XXXV.

Walch, *Georg,* copper engraver, f. 1632, l. 1654 – D ⊡ ThB XXXV.

Walch, *H.* → **Walch,** *Johann Philipp*

Walch, *H. P.* → **Walch,** *Johann Philipp*

Walch, *Hans-Joachim,* painter, graphic artist, illustrator, * 7.4.1927 Berlin – D ⊡ Vollmer V.

Walch, *J. B. M.,* architect, † before 8.10.1915 – GB ⊡ DBA.

Walch, *Jacob* → **Barbari,** *Jacopo de'*

Walch, *Johann* (1732), stucco worker, f. 1732, l. 1756 – D ⊡ ThB XXXV.

Walch, *Johann* (1757), painter, master draughtsman, copper engraver, * 26.11.1757 or about 1757 Kempten, † 23.3.1816 Augsburg – D ⊡ Schidlof Frankreich; ThB XXXV.

Walch, *Johann Hans Philipp* → **Walch,** *Johann Philipp*

Walch, *Johann Philipp,* copper engraver, f. 1617, l. 1631 – D ⊡ ThB XXXV.

Walch, *Johann Sebastian* (Schidlof Frankreich) → **Walch,** *Johann Sebastian Lorenz*

Walch, *Johann Sebastian Lorenz* (Walch, Johann Sebastian), graphic artist, glass painter, miniature painter, * 17.4.1787 Augsburg, † 9.12.1840 Augsburg – D ⊡ Schidlof Frankreich; ThB XXXV.

Walch, *Josef* (1701), sculptor, f. 1701 – A ⊡ ThB XXXV.

Walch, *Joseph* (1697), master draughtsman, mason (?), f. 1697, l. 1699 – D ⊡ ThB XXXV.

Walch, *Joseph Anton* → **Walch,** *Anton Joseph*

Walch, *Joseph-Morand,* engraver, * 16.3.1907 Colmar – F ⊡ Bauer/Carpentier VI.

Walch, *Konrad,* painter, f. 1442, † 13.12.1455 – D ⊡ ThB XXXV.

Walch, *Leonhard,* scribe, * Kaufbeuren (?), f. 1741 – D ⊡ ThB XXXV.

Walch, *Lienhart,* painter, f. 1598, l. 1620 – D ⊡ ThB XXXV.

Walch, *M.,* goldsmith, f. 1734 – D ⊡ ThB XXXV.

Walch, *Martin,* miniature painter, f. 1503 – D ⊡ ThB XXXV.

Walch, *Matěj* (Toman II) → **Walch,**
Matthias
Walch, *Matiáš* (ArchAKL) → **Walch,**
Matthias
Walch, *Matouš* → **Walch,** *Matthias*
Walch, *Matthäus* → **Walch,** *Matthias*
Walch, *Matthias* (Walch, Matěj; Walch,
Matiáš), architect, * St. Georgen
(Ungarn), f. 1757, † about 1780 – SK
□ ThB XXXV; Toman II.
Walch, *Michael* → **Walch,** *Mihály*
Walch, *Mihály,* stonemason, f. 1791 – H
□ ThB XXXV.
Walch, *Paul Johann,* figure painter,
landscape painter, * 2.3.1881
Leustetten (Starnberger See), † 1958
Leustetten (Starnberger See) – D
□ Münchner Maler VI; Vollmer V.
Walch, *René,* painter, * 13.5.1935
Bouxwiller (Bas-Rhin) – F
□ Bauer/Carpentier VI.
Walch, *Rudolf,* painter, f. 1851 – I
□ ThB XXXV.
Walch, *Sebastian (1554)* (Walch,
Sebastian (1)), maker of silverwork,
f. 1554, † 1599 Nürnberg (?) – D
□ Kat. Nürnberg.
Walch, *Sebastian (1557),* goldsmith,
medalist (?), f. 1557, l. 1609 – D
□ ThB XXXV.
Walch, *Sebastian (1560)* (Walch,
Sebastian (2)), goldsmith, * 1560
Nürnberg, † 1632 Nürnberg (?) – D,
D □ Kat. Nürnberg.
Walch, *Sebastian (1721),* copper
engraver, painter, * 17.1.1721 Kempten,
† 2.3.1788 Kempten – D, CH
□ ThB XXXV.
Walch, *Thomas,* genre painter,
* 29.12.1867 Imst, † 10.12.1943
Imst – A □ Fuchs Maler 19.Jh. IV;
ThB XXXV; Vollmer V.
Walcha, *Felicitas,* miniature sculptor,
* 21.7.1905 München – D
□ Vollmer V.
Walcha, *Otto,* landscape painter,
flower painter, * 6.8.1901 Riesa – D
□ Vollmer V.
Walchegger, *Franz,* painter, * 1.4.1913
Lienz, † 1965 Matrei (Ost-Tirol) – A
□ Fuchs Maler 20.Jh. IV; Vollmer V.
Walchensteiner, *Franz,* goldsmith,
jeweller, f. 1895, l. 1899 – A
□ Neuwirth Lex. II.
Walchensteiner, *Johann,* jeweller, f. 1864,
l. 1894 – A □ Neuwirth Lex. II.
Walcher (Künstler-Familie) (ThB XXXV)
→ **Walcher,** *Albrecht*
Walcher (Künstler-Familie) (ThB XXXV)
→ **Walcher,** *Bonaventura*
Walcher (Künstler-Familie) (ThB XXXV)
→ **Walcher,** *Christoph Jacob*
Walcher (Künstler-Familie) (ThB XXXV)
→ **Walcher,** *George*
Walcher (Künstler-Familie) (ThB XXXV)
→ **Walcher,** *Jacques François*
Walcher (Künstler-Familie) (ThB XXXV)
→ **Walcher,** *Joseph Adolphe Alexandre*
Walcher (Künstler-Familie) (ThB XXXV)
→ **Walcher,** *Philipp Jacob*
Walcher (1357), bell founder, f. 1357 – A
□ ThB XXXV.
Walcher, *Albrecht* (Walcher, Albrecht
Joseph), porcelain painter, miniature
painter, * 1765 Ludwigsburg, † 1844
or 1845 Ludwigsburg – D □ Nagel;
Neuwirth II; ThB XXXV.
Walcher, *Albrecht Joseph* (Nagel) →
Walcher, *Albrecht*
Walcher, *Bertschman,* goldsmith, f. 1396
– CH □ Brun IV.

Walcher, *Bonaventura,* porcelain painter,
f. 1765, † 1796 Ludwigsburg – D
□ ThB XXXV.
Walcher, *Christoph Jacob,* sculptor,
f. before 1835 – D, F □ ThB XXXV.
Walcher, *Edmund,* painter, graphic artist,
* 27.7.1936 Graz – A □ List.
Walcher, *Ferdinand,* smith, f. 1727,
l. 1728 – D □ ThB XXXV.
Walcher, *Georg* → **Walther,** *Hans* (1526)
Walcher, *Georg Jakob,* sculptor, * Leoben,
f. 1660 – A □ ThB XXXV.
Walcher, *George* (Walcher, Johann
Georg), porcelain painter, miniature
painter, * 1785 Niederweiler, † 1862
Ludwigsburg – D, F □ Nagel;
Neuwirth II; ThB XXXV.
Walcher, *Hans* → **Walther,** *Hans* (1526)
Walcher, *Heinrich,* painter, * 3.12.1947
Wien – A □ Fuchs Maler 20.Jh. IV.
Walcher, *Humbert,* architect, * 12.9.1865
Wien, † 22.2.1926 Fürstenstein
(Schlesien) – A □ ThB XXXV.
Walcher, *Jacques François,* sculptor,
master draughtsman, * 12.7.1793 Paris,
† 1877 Paris – F □ Lami 19.Jh. IV;
ThB XXXV.
Walcher, *Johann* → **Walther,** *Hans*
(1526)
Walcher, *Johann Georg* (Nagel) →
Walcher, *George*
Walcher, *Joseph Adolphe Alexandre,*
sculptor, * 20.10.1810 Paris, l. 1849 – F
□ Lami 19.Jh. IV; ThB XXXV.
Walcher, *Luise,* painter, * 1922
Westendorf (Tirol) – A □ Vollmer V.
Walcher, *Oswald,* architect (?), f. 1440,
l. 1448 – CH □ Brun IV.
Walcher, *Philipp Jacob,* sculptor,
porcelain artist, * Ludwigsburg (?),
f. 1771, † about 1835 Paris – D, F
□ ThB XXXV.
Walcher von Moltheim, *Humbert* (Ritter)
→ **Walcher,** *Humbert*
Walcheren, *P. M.* (Mak van Waay) →
Walcheren, *Petrus Marinus van*
Walcheren, *Petrus Marinus van*
(Walcheren, P. M.), painter, master
draughtsman, * 30.9.1876 Den Haag
(Zuid-Holland), † 26.7.1949 Apeldoorn
(Gelderland) – NL □ Mak van Waay;
Scheen II.
Walcherius faber → **Gauthier** (1165)
Walchk, *Joseph* → **Walch,** *Joseph* (1697)
Walchner, *Ulrich,* architect, f. 1614,
l. 1630 – D □ ThB XXXV.
Walck, *Anneliese Magdalena Hermine,*
goldsmith, * 9.5.1908 Pforzheim,
† 3.3.1966 Den Haag-Scheveningen
(Zuid-Holland) – NL □ Scheen II.
Walck, *Gerard* → **Valck,** *Gerard*
Walck, *Martin,* miniature painter, f. 1467,
l. 1503 – D □ D'Ancona/Aeschlimann.
Walckerding, *Heinrich Julius* (?) →
Walkerding, *Heinrich Julius*
Walckh, *Martin* → **Walch,** *Martin*
Walckiers, *Gustaaf* (DPB II) →
Walckiers, *Gustave*
Walckiers, *Gustave* (Walckiers, Gustaaf),
painter, * 17.3.1831 Brüssel, † 4.3.1891
Brüssel – B □ DPB II; ThB XXXV.
Walckl, *Leonhard,* locksmith, f. about
1550 – A □ ThB XXXV.
Walcoff, *Muriel,* painter, f. 1936 – USA
□ Falk.

Walcot, *William* (Val'kot, Vil'jam
Francevič), watercolourist, etcher,
architect, * 10.3.1874 Odessa or
Lustdorf (Odessa), † 21.5.1943 or
6.1943 London or Hurstpierpoint –
GB, I, F □ Avantgarde 1900-1923;
Bradshaw 1911/1930; DA XXXII; DBA;
Gray; Lister; Spalding; ThB XXXV;
Vollmer V.
Walcot, *William E.,* etcher, f. 1925 – USA
□ Falk.
Walcott, *Anabel Havens,* painter,
* 21.9.1870 Franklin Country (Ohio),
l. 1947 – USA □ Falk.
Walcott, *Harry M.* (ThB XXXV) →
Walcott, *Harry Mills*
Walcott, *Harry Mills* (Walcott, Harry
M.), painter, * 16.7.1870 Torringford
(Connecticut) or Torrington (Connecticut),
† 4.11.1944 Rutherford (New Jersey) –
USA □ EAAm III; Falk; ThB XXXV;
Vollmer V.
Walcott, *Harry Mills* (Mistress) →
Walcott, *Anabel Havens*
Walcutt, *David Broderick,* portrait
painter, landscape painter, * 1825
Columbus (Ohio), l. after 1858 – USA
□ Groce/Wallace.
Walcutt, *George,* portrait painter, landscape
painter, * 1825 Columbus (Ohio) – USA
□ Groce/Wallace.
Walcutt, *William,* sculptor, portrait
painter, * 1819 Columbus (Ohio),
† 1882 or 1895 – USA □ EAAm III;
Groce/Wallace.
Wald, *Adolf,* illustrator, f. before 1896,
l. before 1913 – D □ Ries.
Wald, *Andreas,* cabinetmaker, f. 1738 – D
□ ThB XXXV.
Wald, *Gallus,* glass painter, * about 1579,
† 1667 – D □ ThB XXXV.
Wald, *Herman,* sculptor, * 1906, † 1970
– ZA □ Berman.
Wald, *Jakob,* sculptor, * 25.7.1860
Mauthen (Kärnten), † 29.12.1903
Klagenfurt – A □ ThB XXXV.
Wald, *Johann Jakob,* maker of silverwork,
* about 1685, † 1763 – D □ Seling III.
Wald, *Susana,* painter, * 6.12.1937
Budapest – CDN, H □ Ontario artists.
Wald, *Sylvia,* graphic artist, * 1914
Philadelphia – USA □ Vollmer V.
Waldapfel, *Richard,* porcelain painter (?),
f. 1878 (?), l. 1907 – D □ Neuwirth II.
Waldapfel, *Willy,* painter, graphic artist,
* 15.9.1883 Dresden, l. after 1945
– D □ Davidson II.2; ThB XXXV;
Vollmer V.
Waldau, *A. A. H.,* porcelain painter,
ceramist, f. about 1910 – D
□ Neuwirth II.
Waldau, *Christian,* bell founder, f. 1777
– D □ ThB XXXV.
Waldau, *E. H.,* porcelain painter,
landscape painter, f. about 1910 – D
□ Neuwirth II.
Waldau, *Friedrich Ludwig Anton,* master
draughtsman, * 1803 Dresden, l. 1820 (?)
– D □ ThB XXXV.
Waldau, *Georg,* painter, * 1626
Stockholm, † 1674 Stockholm – F, S
□ SvKL V; ThB XXXV.
Waldau, *Grete,* architectural painter,
* 14.3.1868 Breslau, l. before 1942
– D, PL □ Jansa; Ries; ThB XXXV.
Waldau, *Jakob* (Waldau, Johan Jacob),
sculptor, * before 15.3.1661 Stockholm,
† 1743 – S □ SvKL V; ThB XXXV.
Waldau, *Johan Jacob* (SvKL V) →
Waldau, *Jakob*
Waldau, *Jürgen* → **Waldau,** *Georg*

Waldau, *M. C.,* porcelain painter, flower painter, f. about 1910 – D ▭ Neuwirth II.

Waldau, *Margarethe* → **Waldau,** *Grete*

Waldbaum, *Matthias* → **Wallbaum,** *Matthias*

Waldberg, *Isabella* (Waldberg, Isabelle; Waldberg-Farner, Isabelle), sculptor, * 10.5.1911 or 10.5.1917 Oberstammheim, † 12.4.1990 Chartres – F, USA, CH ▭ ELU IV; KVS; LZSK; Plüss/Tavel II; Vollmer V.

Waldberg, *Isabelle* (ELU IV; KVS; Plüss/Tavel II) → **Waldberg,** *Isabella*

Waldberg, *Margaretha* → **Waldberg,** *Isabella*

Waldberg-Farner, *Isabelle* (LZSK) → **Waldberg,** *Isabella*

Waldberg-Farner, *Margaretha* → **Waldberg,** *Isabella*

Waldberger, *Caspar,* architect, f. 1516, † 1578 – D ▭ ThB XXXV.

Waldburger, *Hans Leonhard,* sculptor, * about 1543 Augsburg, † 26.8.1622 Innsbruck – A, D ▭ ThB XXXV.

Walde, *Alfons,* painter, architect, * 8.2.1891 Oberndorf (Salzburg), † 11.12.1958 Kitzbühel – A ▭ Fuchs Maler 19.Jh. IV; List; ThB XXXV; Vollmer V.

Walde, *Christian Hermann,* wood sculptor, * 7.12.1855 Schneeberg (Sachsen), † 15.9.1906 Bad Warmbrunn – D, PL ▭ ThB XXXV.

Walde, *Franz,* painter, * 1863 or 1.9.1864 Bruneck, † 1.10.1951 Kitzbühel – A ▭ Fuchs Maler 19.Jh. Erg.-Bd II; Fuchs Maler 19.Jh. IV; Vollmer V.

Walde, *Hermann,* copper engraver, * 3.7.1827 Bautzen, † 13.6.1883 München – D ▭ ThB XXXV.

Walde, *L.,* painter, f. before 1833, l. 1833 – F ▭ Bauer/Carpentier VI.

Walde, *Volker,* painter, * 24.8.1906 Innsbruck – A ▭ Fuchs Maler 20.Jh. IV; Vollmer V.

Waldeck, *Carl Gustav* (EAAm III; ThB XXXV; Vollmer V) → **Waldeck,** *Carl Gustave*

Waldeck, *Carl Gustave* (Waldeck, Carl Gustav), figure painter, * 13.3.1866 St. Charles (Missouri), † 17.2.1930 or 17.2.1931 St. Louis (Missouri) or Kirkwood (Missouri) – USA ▭ EAAm III; Falk; ThB XXXV; Vollmer V.

Waldeck, *Charles,* photographer, * 1828 or 1829 Belgien, l. 17.12.1877 – USA ▭ Karel.

Waldeck, *Friedrich* (Toman II) → **Waldeck,** *Johann Friedrich Maximilian* (Graf)

Waldeck, *Jean Frédéric de* (Comte) → **Waldeck,** *Johann Friedrich Maximilian* (Graf)

Waldeck, *Jean Frederick Maximilien* (EAAm III; Schidlof Frankreich) → **Waldeck,** *Johann Friedrich Maximilian* (Graf)

Waldeck, *Johann Friedrich Maximilian* *(Graf)* (Waldeck, Friedrich; Waldeck, Jean Frederick Maximilien; Waleck, Johann Friedrich Maximilian von (Graf)), painter, master draughtsman, * 13.6.1766 Prag, † 30.4.1875 Paris – CZ, MEX ▭ DA XXXII; EAAm III; Schidlof Frankreich; ThB XXXV; Toman II.

Waldeck, *Nina V.,* etcher, painter, illustrator, * 28.1.1868 Cleveland (Ohio), † 21.3.1943 – USA ▭ Falk.

Waldegg, *Franz,* landscape painter, marine painter, * 25.9.1888 Wien, † 28.12.1966 Wien – A ▭ Fuchs Geb. Jgg. II; Vollmer V.

Waldegrave, *Anne of (Countess),* landscape painter, f. 1810, † 1852 – GB ▭ Grant.

Waldegrave, *C.,* landscape painter, f. before 1769, l. 1781 – GB ▭ Grant; ThB XXXV; Waterhouse 18.Jh..

Waldegrave, *Emily,* landscape painter, f. 1810 – GB ▭ Grant.

Waldegrave, *William,* marine painter, * 1788, l. 1846 – GB, RCH ▭ Brewington; EAAm III.

Waldemann, *Abraham,* goldsmith, * 1731, † 1784 – LV ▭ ThB XXXV.

Waldemann, *Joseph* → **Waldmann,** *Joseph*

Waldemar, painter, * 6.11.1933 Timburi – BR ▭ Jakovsky.

Waldemar Christian von Schleswig-Holstein (Graf), painter (?), etcher, * 26.6.1622 (Schloß) Frederiksborg, † 29.2.1656 Lublin – DK ▭ ThB XXXV.

Waldemarsson, *Karl Ebbe Torsten,* painter, graphic artist, * 13.8.1919 Gärdslösa – S ▭ SvKL V.

Waldemarsson, *Torsten* → **Waldemarsson,** *Karl Ebbe Torsten*

Walden, *Dorothy de Land,* artisan, * 21.7.1893 Ovid (New York), l. 1940 – USA ▭ Falk.

Walden, *E. H.,* painter, f. 1855, l. 1865 – GB ▭ Wood.

Walden, *Fredrica Carolina von,* painter, * 1.10.1790, † 20.9.1834 Kolbäck – S ▭ SvKL V.

Walden, *G. R. de* (McEwan) → **DeWalden,** *G. R.*

Walden, *Georg,* painter, f. 1886 – CDN ▭ Harper.

Walden, *Howard,* artist, f. 1932 – USA ▭ Hughes.

Walden, *Johann* → **Walter,** *Johann* (1609)

Walden, *Lionel (1861),* marine painter, genre painter, * 22.5.1861 Norwich (Connecticut), † 12.7.1933 Chantilly – USA, F ▭ Brewington; EAAm III; Edouard-Joseph III; Falk; Schurr IV; ThB XXXV.

Walden, *Lionel (1897),* painter, f. 1897 – GB ▭ Wood.

Walden, *Louis H.* (Mistress) → **Walden,** *Dorothy de Land*

Walden, *Louis Hart,* artisan, * 26.2.1890 Scotland (Connecticut), l. 1940 – USA ▭ Falk.

Walden, *Nell* (Walden, Nelly Anna Charlotta; Urech-Roslund, Nelly), painter, designer, * 29.12.1887 Karlskrona, † 21.10.1975 Bern – S, CH, D ▭ Konstlex.; LZSK; Plüss/Tavel II; SvK; SvKL V; Vollmer V.

Walden, *Nelly Anna Charlotta* (SvKL V) → **Walden,** *Nell*

Walden, *Retha* → **Gambaro,** *Retha Walden*

Walden, *Wanda,* painter, f. 1930 – USA ▭ Hughes.

Waldenburg, *Alfred von,* landscape painter, * 17.12.1847 Berlin, † 29.3.1915 Lugano – D ▭ Mülfarth; ThB XXXV.

Waldener, *Sture Vilhelm,* painter, master draughtsman, * 7.12.1918 Stockholm – S ▭ SvKL V.

Waldener, *Ville* → **Waldener,** *Sture Vilhelm*

Waldenfels, *Mathilde von (Freiin),* sculptor, painter, * 1858 Ingolstadt, l. before 1929 (?) – D ▭ Münchner Maler IV; ThB XXXV.

Waldenmair, *A.,* master draughtsman, f. 1687 – D ▭ Merlo; ThB XXXV.

Waldenspuhl, *Karl,* painter, * 1925 Engen (Baden) – D ▭ Nagel.

Waldenström, *Anna Charlotta,* painter, * 2.8.1868, † 1944 Umeå – S ▭ SvKL V.

Waldenström, *Ella* → **Waldenström,** *Hilda Gabriella Josefina*

Waldenström, *Hilda Gabriella Josefina,* artisan, master draughtsman, * 12.5.1863 V. Vingåker, l. 1913 – S ▭ SvKL V.

Waldenström, *Johan* (Waldenström, Johan Alfred Henning), painter, master draughtsman, graphic artist, * 3.4.1926 Örebro, † 1986 Lund – S ▭ Konstlex.; SvK; SvKL V.

Waldenström, *Johan Alfred Henning* (SvKL V) → **Waldenström,** *Johan*

Waldenström, *Lotten* → **Waldenström,** *Anna Charlotta*

Waldenström, *Thure* → **Waldenström,** *Thure Gunnar*

Waldenström, *Thure Gunnar,* enchaser, * 3.6.1813 Stockholm, † 20.5.1860 Stockholm – S ▭ SvKL V.

Walder, cabinetmaker, f. 1701 – CH ▭ ThB XXXV.

Walder, *Adolf,* sculptor, * 8.1.1883 Karlsruhe, l. before 1961 – D ▭ ThB XXXV; Vollmer V.

Walder, *Hans (1549)* (Walder, Hans (1)), glass painter, glazier, * 1549, † 1592 – CH ▭ ThB XXXV.

Walder, *Johann* → **Walter,** *Johann* (1609)

Walder, *Margarete* → **Unger,** *Margit*

Walder, *Margit* → **Unger,** *Margit*

Walder, *Susanna,* fashion designer, * 8.3.1959 Basel – CH ▭ KVS.

Walderné Unger, *Margit* (MagyFestAdat) → **Unger,** *Margit*

Waldersdorf, *Johann* → **Woltersdorf,** *Johann*

Waldertová, *Gabriela,* sculptor, * 4.10.1902 Prag – CZ ▭ Toman II.

Walderveen, *Bart Jacobus van,* painter, sculptor, * 6.4.1931 Loosdrecht (Utrecht) – NL ▭ Scheen II.

Waldhäuser, *Babette,* painter, * about 1817, † 29.6.1880 Regensburg – D ▭ ThB XXXV.

Waldhart, *Hermann,* painter, * 1.8.1916 Pfaffenhofen (Tirol), † 15.11.1944 Fredericia – A ▭ Fuchs Maler 20.Jh. IV; Vollmer V.

Waldhauser, *Anton* (Waldhauser, Antonín), landscape painter, * 17.3.1835 Wodnian, † 30.10.1913 Deutsch-Brod – CZ, A ▭ Fuchs Maler 19.Jh. IV; ThB XXXV; Toman II.

Waldhauser, *Antonín* (Toman II) → **Waldhauser,** *Anton*

Waldhauser, *J.,* painter, f. 1701 – D ▭ ThB XXXV.

Waldhauser, *Tomáš,* painter, f. 1775 – CZ ▭ Toman II.

Waldheim, *J. N. von,* veduta painter, f. 1830 – A ▭ Fuchs Maler 19.Jh. IV.

Waldherr, *František Kristian* (Toman II) → **Waldherr,** *Franz Christian*

Waldherr, *Franz Christian* (Waldherr, František Kristian), painter, * 27.10.1784 Saaz (Böhmen), † 15.11.1835 Prag – CZ ▭ ThB XXXV; Toman II.

Waldherr, *Johann,* master draughtsman, * 1779 Albaching, † 1842 München – D ▭ ThB XXXV.

Waldhüter, *Sigmund,* painter, f. 1563,
l. 1575 – A ▭ ThB XXXV.
Waldhütter, *Michael,* pewter caster,
f. about 1753 – RO ▭ ThB XXXV.
Waldhütter, *Zikmund,* painter, f. 1566
– CZ ▭ Toman II.
Waldhutter, *Matthias,* stonemason,
* about 1750 Ainring, † 16.8.1831
– A ▭ ThB XXXV.
Waldhutterer, *Matthias* → **Waldhutter,**
Matthias
Waldie, *Jane* (Grant) → **Watts,** *Jane*
Waldin, engineer, f. 1086, † 1114 or
1116 (?) – GB ▭ Harvey.
Waldin, *Samuel,* sculptor, * about 1730,
† 1804 – GB ▭ Gunnis.
Waldin of Winchester, *Samuel* (?) →
Waldin, *Samuel*
Waldinger, *Adolf* (Valdinger, Adolf-
Ignjo; Waldinger, Adolf Ignjo), painter,
* 16.6.1843 Osijek, † 7.12.1904 Osijek
– BiH, HR ▭ ELU IV; Mazalić;
ThB XXXV.
Waldinger, *Adolf Ignjo* (ELU IV) →
Waldinger, *Adolf*
Waldinger, *Kaspar,* architect, f. 1760,
l. 1763 – D ▭ ThB XXXV.
Waldis, *Anna Maria,* painter, f. 1812,
l. 1813 – CH ▭ Brun III.
Waldis, *Anton,* painter, master
draughtsman, * 7.2.1863 Schwyz,
l. before 1942 – CH ▭ ThB XXXV.
Waldis, *Venja* (Iselin-Waldis, Venja),
painter, * 26.10.1933 Luzern – CH
▭ KVS; LZSK.
Waldis-Stocker, *Isidor,* master
draughtsman, * 28.1.1871 Weggis,
l. before 1942 – CH ▭ Brun IV;
ThB XXXV.
Waldispühl, *Josef,* painter, master
draughtsman, * 7.1.1920 Luzern or
Reußbühl – CH ▭ Plüss/Tavel II;
Vollmer V.
Waldkirch, *Arnold von,* architect,
* 30.10.1903 Basel – CH ▭ Vollmer V.
Waldkirch, *Hans Caspar von,* painter,
† 1672 Schaffhausen – CH ▭ Brun III.
Waldkirch, *Joh. Heinrich,* book
printmaker, f. after 1592 (?) – CH
▭ Brun III.
Waldkirch, *Johann Wilhelm von,*
goldsmith, * 17.3.1737, † 21.2.1818
– CH ▭ Brun III.
Waldkirch, *Johannes,* goldsmith, f. 1456,
l. 1475 – CH ▭ ThB XXXV.
Waldkirch, *Konrad von,* book printmaker,
* 5.5.1549, l. 1592 – CH ▭ Brun III.
Waldkirch, *Laurenz von,* painter,
printmaker, * 13.2.1659 Schaffhausen,
† 29.3.1707 Schaffhausen – CH
▭ Brun IV; ThB XXXV.
Waldkirch, *Melchior,* painter, f. 1631
– CH ▭ Brun III.
Waldkirch, *Onophrion,* printmaker, f. 1601
– CH ▭ Brun III.
Waldl, *Sylvia,* painter, * 30.10.1914
Philadelphia (Pennsylvania) – USA
▭ EAAm III.
Waldman, *William,* architect, f. 1834
– GB ▭ Colvin.
Waldmann (Maler-Familie) (ThB XXXV)
→ **Waldmann,** *Joh. Paul*
Waldmann (Maler-Familie) (ThB XXXV)
→ **Waldmann,** *Johann Josef*
Waldmann (Maler-Familie) (ThB XXXV)
→ **Waldmann,** *Josef*
Waldmann (Maler-Familie) (ThB XXXV)
→ **Waldmann,** *Kaspar*
Waldmann (Maler-Familie) (ThB XXXV)
→ **Waldmann,** *Michael* (1605)

Waldmann (Maler-Familie) (ThB XXXV)
→ **Waldmann,** *Michael* (1640)
Waldmann (1817), architect, f. 1817,
† 6.7.1826 – I, D ▭ ThB XXXV.
Waldmann (1850), porcelain painter,
f. about 1850 – D ▭ Neuwirth II.
Waldmann, *Barbara,* tapestry craftsman,
* 26.9.1947 Bern – CH ▭ KVS; LZSK.
Waldmann, *Emil,* goldsmith, f. 4.1922
– A ▭ Neuwirth Lex. II.
Waldmann, *Franz,* painter, * 29.1.1885
Frankfurt (Oder), l. before 1961 – D
▭ Vollmer V.
Waldmann, *Friedrich Emanuel,* turner,
* 1773, † 31.3.1829 – D ▭ Sitzmann.
Waldmann, *Gottfried,* painter, * 5.5.1735
Wachendorf, † 23.6.1807 Wachendorf
– D ▭ ThB XXXV.
Waldmann, *Joh. Erhard,* porcelain turner,
f. 1819 – D ▭ Sitzmann.
Waldmann, *Joh. Paul,* painter,
f. about 1790, l. about 1792 – A
▭ ThB XXXV.
Waldmann, *Johan Philipp,* copper
engraver, * before 14.7.1608 Frankfurt
(Main), † before 6.2.1679 Frankfurt
(Main) – D ▭ ThB XXXV; Zülch.
Waldmann, *Johann Daniel,* maker of
silverwork, f. 1732, † 1759 – D
▭ Seling II.
Waldmann, *Johann Josef* → **Waldmann,**
Josef
Waldmann, *Johann Josef,* painter,
* 14.3.1676 Innsbruck, † 25.10.1712
Innsbruck – A ▭ ThB XXXV.
Waldmann, *Josef* → **Waldmann,** *Johann
Josef*
Waldmann, *Josef,* painter, f. 1701 – A
▭ ThB XXXV.
Waldmann, *Joseph,* painter, f. 1696 – CH,
I ▭ Brun III.
Waldmann, *Karl* → **Val'dman,** *Karl*
Waldmann, *Kaspar,* painter, * 15.7.1657
Innsbruck, † 18.11.1720 Innsbruck – A
▭ DA XXXII; ThB XXXV.
Waldmann, *Michael* (1605), painter,
* about 1605, † 25.3.1658 Innsbruck
– A ▭ ThB XXXV.
Waldmann, *Michael* (1640), painter,
* 2.7.1640 Innsbruck, † 11.5.1682
Innsbruck – A ▭ ThB XXXV.
Waldmann, *Oscar,* sculptor, * 25.6.1856
Genf, † 15.3.1937 Paris – F, CH
▭ Brun IV; Plüss/Tavel II; ThB XXXV.
Waldmann-Hebeisen, *Barbara* →
Waldmann, *Barbara*
Waldmeier, *Lore* → **Levsen-Waldmeier,**
Lore
Waldmeier, *Peter,* painter, master
draughtsman, * 15.7.1954 Basel – CH
▭ KVS.
Waldmüller → **Toma,** *Matthias Rudolph*
Waldmüller, *Ferdinand,* portrait
painter, landscape painter, * 1.9.1816
Brünn, † 11.3.1885 Wien – A
▭ Fuchs Maler 19.Jh. Erg.-Bd II;
Fuchs Maler 19.Jh. IV; ThB XXXV.
Waldmüller, *Ferdinand Georg*
(Waldmuller, Ferd.-Georges), portrait
painter, landscape painter, genre
painter, still-life painter, * 1783
or 15.1.1793 Wien, † 23.8.1865
Helmstreitmühle (Baden) or Hinterbrühl
(Mödling) or Wien – A, CZ, HR
▭ DA XXXII; Darmon; ELU IV;
Fuchs Maler 19.Jh. IV; List;
Schidlof Frankreich; ThB XXXV.
Waldmüller, *Heinrich* (Brun IV; Münchner
Maler VI; ThB XXXV) → **Waldmüller,**
Heinz

Waldmüller, *Heinz* (Waldmüller, Heinrich),
painter, etcher, * 12.11.1887 München,
† 2.11.1945 Erlangen – D ▭ Brun IV;
Münchner Maler VI; ThB XXXV;
Vollmer V.
Waldmuller, *Ferd.-Georges* (Darmon) →
Waldmüller, *Ferdinand Georg*
Waldner, *Ernst* (1949), painter,
graphic artist, * 1949 Meran – A
▭ Fuchs Maler 20.Jh. IV.
Waldner, *Hans* (1562), cabinetmaker,
f. 1562, l. 1572 – D ▭ DA XXXII;
ThB XXXV.
Waldner, *Hans* (1586), architect, f. 1586
– D ▭ ThB XXXV.
Waldner, *Konrad,* armourer, f. 1485,
l. 1487 – A ▭ ThB XXXV.
Waldner, *Laure Climène de,* porcelain
painter, * Masevaux (Haute-
Rhin), f. before 1883, l. 1883 – F
▭ Bauer/Carpentier VI.
Waldner, *Stefanie* → **Ventura,** *Steffi*
Waldner, *Steffi* → **Ventura,** *Steffi*
Waldo, calligrapher, f. 782 – CH
▭ Brun IV.
Waldo, *Edith H.,* painter, f. 1931 – USA
▭ Hughes.
Waldo, *Eugene Loren,* etcher, painter,
lithographer, * 21.9.1870 New York,
l. 1933 – USA ▭ Falk.
Waldo, *George B.,* painter, f. 1898 – USA
▭ Falk.
Waldo, *Ruth Martindale,* painter,
* 18.1.1890 Bridgeport (Connecticut),
l. 1933 – USA ▭ Falk.
Waldo, *Samuel Lovett,* portrait painter,
marine painter, * 6.4.1783 Windham
(Connecticut), † 16.2.1861 New York
– USA ▭ Brewington; DA XXXII;
EAAm III; ThB XXXV.
Waldor, *F. V.,* woodcutter, f. 1881,
l. 1890 – DK ▭ Weilbach VIII.
Waldor, *Is* (der Ältere) → **Waldor,** *Jean*
(1580)
Waldor, *Jean* (1580) (Waldor, Jean (der
Ältere)), master draughtsman, copper
engraver, * about 1580 Lüttich, † about
1640 – B, NL ▭ ThB XXXV.
Waldor, *Jo* (der Ältere) → **Waldor,** *Jean*
(1580)
Waldor, *Joanes* (der Ältere) → **Waldor,**
Jean (1580)
Waldor, *Joannes* (der Ältere) → **Waldor,**
Jean (1580)
Waldor, *Joanns* (der Ältere) → **Waldor,**
Jean (1580)
Waldor, *Johannes* (der Ältere) → **Waldor,**
Jean (1580)
Waldor, *Jos* (der Ältere) → **Waldor,** *Jean*
(1580)
Waldorf, *Günter,* painter, graphic
artist, * 2.3.1924 Graz – A
▭ Fuchs Maler 20.Jh. IV; List.
Waldorp, *Antonie,* architectural painter,
landscape painter, marine painter,
lithographer, master draughtsman,
* 22.3.1803 't Huis ten Bosch (Zuid-
Holland), † 12.10.1866 Amsterdam
(Noord-Holland) – NL ▭ Brewington;
Scheen II; ThB XXXV; Waller.
Waldorp, *Jan Gerard,* architectural painter,
portrait painter, decorative painter, etcher,
watercolourist, master draughtsman,
* about 8.1740 Amsterdam (Noord-
Holland), † before 21.11.1808 Den Haag
(Zuid-Holland) – NL ▭ Scheen II;
ThB XXXV; Waller.
Waldow, *Edmund,* architect, * 4.10.1844
Stolp, † 7.9.1921 Dresden – D
▭ ThB XXXV.
Waldow, *Georg* → **Waldau,** *Georg*

Waldow, *Harry,* painter, master
draughtsman, * 1887, l. 1948 – S
ᴔ SvKL V.
Waldow, *Heinr. Edmund* (?) → **Waldow,**
Edmund
Waldow, *Jürgen* → **Waldau,** *Georg*
Waldow, *Paul,* stone sculptor, wood
sculptor, * 19.9.1898 Münster
(Westfalen), l. before 1961 – D
ᴔ Vollmer V.
Waldowski, *Julian,* painter, f. 1895,
l. 1908 – PL ᴔ ThB XXXV.
Waldpaum, *Matthäus* → **Wallbaum,**
Matthias
Waldpaum, *Matthes* → **Wallbaum,**
Matthias
Waldraff, *Eduard,* painter, * 1901 – D
ᴔ Nagel.
Waldraff, *Franz,* painter, artisan, decorator,
illustrator, * 14.4.1878 Tuttlingen,
l. before 1942 – F ᴔ Bénézit;
ThB XXXV.
Waldraff, *Theodor,* painter, * 18.6.1876
or 28.6.1876 Ostrach, † 25.9.1955
Heidelberg – D ᴔ Mülfarth;
ThB XXXV.
Waldram, *Percy John,* architect, * 1869,
† 1949 – GB ᴔ DBA.
Waldré, *Vincent* (Strickland II) → **Valdré,**
Vincenzo
Waldré, *Vincenzo* (ThB XXXIV; ThB
XXXV) → **Valdré,** *Vincenzo*
Waldré, *Vinzenzo* → **Valdré,** *Vincenzo*
Waldreich, *J. G.* (Toman II) →
Waldreich, *Johann Georg*
Waldreich, *Johann Georg* (Waldreich, J.
G.), copper engraver, * Augsburg (?),
† about 1680 – D, CZ ᴔ ThB XXXV;
Toman II.
Waldren, *William,* painter, ceramist,
* 5.2.1924 New York – USA
ᴔ EAAm III.
Waldricus, mason, f. about 1190 – F
ᴔ Brune.
Waldron, *Adelia,* painter, * 1825, l. 1860
– USA ᴔ Groce/Wallace; Hughes.
Waldron, *Anne A.,* painter, f. 1934,
† about 1955 – USA ᴔ Falk.
Waldron, *Charles J.,* marine painter,
f. 1867, l. 1883 – GB ᴔ Brewington.
Waldron, *Francis,* porcelain painter,
* 1862, † 1939 – GB ᴔ Neuwirth II.
Waldron, *George* → **Barrington,** *George*
(1775)
Waldron, *Jack,* sculptor, woodcutter,
* 20.2.1923 – GB ᴔ Vollmer VI.
Waldron, *Peter,* painter, * 1941 Swindon
(Wiltshire) – GB ᴔ Spalding.
Waldron, *William,* flower painter, portrait
painter, f. 1768, l. 1801 – IRL
ᴔ Pavière II; Strickland II; ThB XXXV;
Waterhouse 18.Jh..
Waldron-Thony, *Dagmar,* ceramist,
* 4.10.1948 Raisdorf (Kiel) – D
ᴔ WWCCA.
Waldrop, *Antoine,* landscape painter,
f. 1846, l. 1849 – GB ᴔ Grant.
Waldschmidt, *Arnold,* master draughtsman,
painter, sculptor, * 2.6.1873 Weimar,
† 1.8.1958 Stuttgart – D ᴔ Davidson I;
ThB XXXV; Vollmer V.
Waldschmidt, *Heinrich,* genre painter,
* 19.4.1843 Berlin, † 18.7.1927 Stuttgart
– D ᴔ ThB XXXV.
Waldschmidt, *L.,* veduta draughtsman,
f. 1853 – D ᴔ ThB XXXV.
Waldschmidt, *Ludwig,* painter, graphic
artist, * 6.12.1886 Kaiserslautern,
† 1.1.1957 Kaiserslautern – D
ᴔ Brauksiepe; ThB XXXV; Vollmer V.

Waldschmidt, *Olly,* painter, mosaicist,
graphic artist, sculptor, designer,
* 5.2.1898 Stuttgart, † 1972 Stuttgart
– D ᴔ Nagel; ThB XXXV; Vollmer V.
Waldschütz, *Richard,* etcher, * 31.3.1877
Freiburg im Breisgau, l. before 1942
– D ᴔ ThB XXXV.
Waldseemüller, *Martin,* cartographer,
* about 1475 Freiburg im Breisgau or
Wolfenweiler, † about 1518 or 1521
St-Dié – F ᴔ ThB XXXV.
Waldsperger, *Joseph,* sculptor, f. 1635
– A ᴔ ThB XXXV.
Waldstein, *Jiří Tom.* → **Valdštýn,** *Jiří
Tom.*
Waldstein, *Johann Nepomuk (Graf),*
portrait painter, genre painter,
* 21.8.1809 Dux, † 9.6.1876 – A, I
ᴔ ThB XXXV.
Waldstein, *Marie Anna (Gräfin),* portrait
painter, portrait miniaturist, * 30.5.1763
Wien, † 21.6.1808 Fano – I, A
ᴔ Fuchs Maler 19.Jh. IV; ThB XXXV.
Waldstein, *Sebald,* architect, f. 1502,
l. 1514 – D ᴔ ThB XXXV.
Waldt, *Didrik Nilsson* → **Walter,** *Didrik
Nilsson*
Waldt, *Johann Georg,* goldsmith, maker
of silverwork, * 1648 Nürnberg, † 1722
Nürnberg (?) – D, D ᴔ Kat. Nürnberg.
Waldteufl, *Robert,* photographer, * 1870
or 1871 Frankreich, l. 14.7.1894 – USA
ᴔ Karel.
Waldthausen, *Paul von,* painter,
caricaturist, interior designer,
* 25.1.1897 Essen, l. before 1961 –
D ᴔ ThB XXXV; Vollmer V.
Waldtmann, *Christoph,* painter, f. 1708,
† 1725 – RUS, D ᴔ ThB XXXV.
Waldtmann, *Michael,* goldsmith, f. 1711,
l. after 1716 – RUS, D ᴔ ThB XXXV.
Waldtreich, *Johann Georg* → **Waldreich,**
Johann Georg
Walduck, *D. E.,* bird painter, f. before
1974 – GB ᴔ Lewis.
Waldum, *Elfriede,* painter, graphic artist,
master draughtsman, * 13.6.1930 Wien
– A ᴔ Fuchs Maler 20.Jh. IV.
Waldur, *Anders* (Waldur, Anders Persson),
landscape painter, portrait painter,
* 12.5.1867 or 1868 Vallkärra (Schonen),
† 30.12.1946 Lund – S ᴔ Konstlex.;
SvK; SvKL V; ThB XXXV; Vollmer V.
Waldur, *Anders Persson* (ThB XXXV) →
Waldur, *Anders*
Waldvogel, *Elias,* goldsmith, † 1598 – D
ᴔ ThB XXXV.
Waldvogel, *Elias (1574)* (Waldvogel, Elias
(1)), goldsmith, f. 1574, † 1598 – D
ᴔ Seling III.
Waldvogel, *Elias (1624)* (Waldvogel, Elias
(2)), gem cutter, f. 1624, † 1663 – D
ᴔ Seling III.
Waldvogel, *Emma,* designer,
* Schaffhausen, f. 1940 – USA, CH
ᴔ Falk.
Waldvogel, *Friedrich,* glazier, f. 1788,
l. 1807 – D ᴔ Focke.
Waldvogel, *Fritz J.,* painter, * 19.2.1916
– D ᴔ Mülfarth.
Waldvogel, *Henry Ragan* (Mistress) →
Waldvogel, *Emma*
Waldvogel, *Jacob Ludwig,* glazier, f. 1771,
l. 1793 – D ᴔ Focke.
Waldvogel, *Johann,* painter, f. 1719 – D
ᴔ ThB XXXV.
Waldvogel, *Ludwig,* glazier, f. 1732,
l. after 1732 – D ᴔ Focke.
Waldvogel, *Procopius,* goldsmith,
typographer, * Prag, f. 1439, l. 1446
– CH, F, CZ ᴔ Brun III.

Waldvogel-Erb, *Suzanne* → **Hürzeler-Erb,**
Suzanne
Wale, silversmith, f. 1601 – N
ᴔ ThB XXXV.
Wale, *den* → **Cardon,** *Forci*
Wale, *Arnold,* painter, carver, f. about
1460, † 1475 Frankfurt (Main) – D, NL,
F ᴔ ThB XXXV; Zülch.
Wale, *Charles,* painter, f. 1780 – GB
ᴔ ThB XXXV; Waterhouse 18.Jh..
Wale, *Dionysius de* → **Wahle,** *Dionysius
de*
Wale, *George E.,* painter, sculptor,
* 3.6.1948 Hamilton (Ontario) – CDN
ᴔ Ontario artists.
Wale, *Hans (1476),* painter, f. 1476,
l. 1477 – D ᴔ Zülch.
Wale, *James,* carpenter, architect, f. about
1833 – GB ᴔ Colvin.
Wale, *Johannes van der* → **Wal,** *Johannes
van der*
Wale, *Johannes,* painter, f. 1226 – D
ᴔ ThB XXXV.
Wale, *John Porter,* porcelain painter,
flower painter, landscape painter,
* 1860 Worcester, † 1920 Derby – GB
ᴔ Neuwirth II; Wood.
Wale, *Joyce* (ThB XXXV) → **Barton,**
Joyce
Wale, *Mahieu de,* glass painter, f. about
1613 – B, F ᴔ ThB XXXV.
Wale, *Peter (1426),* stonemason, f. 1426,
l. 1462 – D ᴔ ThB XXXV; Zülch.
Wale, *Peter (1459),* painter, f. 1459,
† 1483 – D ᴔ Zülch.
Wale, *Peter de (1527)* (Wale, Peter
de (der Ältere)), painter, master
draughtsman, f. 1527, † 4.1570 – B,
NL ᴔ ThB XXXV.
Wale, *Samuel,* illustrator, painter,
* 25.4.1721 or 25.12.1721 London or
Great Yarmouth, † 6.2.1786 London
– GB ᴔ DA XXXII; Grant; Mallalieu;
ThB XXXV; Waterhouse 18.Jh..
Wale, *T.,* portrait painter, f. 1820 – USA
ᴔ Groce/Wallace.
Wale, *Ulla* → **Wale,** *Ulla Birgitta*
Wale, *Ulla Birgitta,* painter, * 31.7.1914
Stockholm – S ᴔ SvKL V.
Wale von Verdun, *Hans,* painter, f. 1442,
† 1454 – D ᴔ Zülch.
Waleck, *Johann Friedrich Maximilian
von (Graf)* (ThB XXXV) → **Waldeck,**
Johann Friedrich Maximilian (Graf)
Waleden, *Robert,* mason, founder,
f. 25.8.1251 – GB ᴔ Harvey.
Waleij, *Axel* (Waleij, Axel Wilhelm),
sculptor, * 23.10.1897 Grytgöl or
Hällestad, † 4.9.1964 Stockholm – S
ᴔ Konstlex.; SvK; SvKL V.
Waleij, *Axel Wilhelm* (SvKL V) →
Waleij, *Axel*
Walek, *Friedrich* → **Walek,** *Fritz*
Walek, *Fritz,* painter, restorer, * 1.1.1922
Wien – A ᴔ Fuchs Maler 20.Jh. IV.
Walemont, *Anthonis van,* glass painter,
f. 3.7.1535 – B ᴔ ThB XXXV.
Walenda, *Eva,* architect, graphic
artist, * 21.3.1943 Wien – A
ᴔ Fuchs Maler 20.Jh. IV.
Walenius, *Peter,* founder, f. 1698 – D
ᴔ ThB XXXV.
Walenkamp, *H. J. M.* (Walenkamp,
Herman Johannes Maria), architect,
* 12.12.1871 Amsterdam (?) or Weesp,
† 24.9.1933 Amsterdam or Zandvoort
– NL ᴔ DA XXXII; ThB XXXV.
Walenkamp, *Herman Johannes Maria* (DA
XXXII) → **Walenkamp,** *H. J. M.*

Walenkamph, *Theodor Victor Carl* →
Valenkamph, *Theodor Victor Carl*
Walenson, *Johannes,* sculptor, * before
27.5.1814 Den Haag (Zuid-Holland),
† 23.12.1897 Den Haag (Zuid-Holland)
– NL ▭ Scheen II.
Walenson, *Rintje,* sculptor, * 7.6.1775 Den
Haag (Zuid-Holland), † 23.3.1856 Den
Haag (Zuid-Holland) – NL ▭ Scheen II.
Walent, *Josef,* goldsmith, jeweller,
f. 2.1921 – A ▭ Neuwirth Lex. II.
Walenta, *Edeltraud,* painter, graphic
artist, * 29.4.1944 Wien – A
▭ Fuchs Maler 20.Jh. IV.
Walenta, *Erasmus,* painter, graphic
artist, * 25.5.1952 Schwaz (Tirol) – A
▭ Fuchs Maler 20.Jh. IV.
Walenta, *Hermann,* graphic artist,
sculptor, painter, * 23.1.1923 Drosendorf
(Thaya) – A ▭ Fuchs Maler 20.Jh. IV;
Vollmer V.
Walentin, *Arne,* stage set designer,
* 26.9.1915 Oslo – N ▭ NKL IV.
Walentin, *Josef,* pewter caster, f. 1831
– CZ ▭ ThB XXXV.
Walenty → **Marczak,** *Wojciech*
Walentynowicz, *Janusz Andrzej,* glass
artist, * 1956 Dygowo – PL, DK, USA
▭ WWCGA.
Wales, *Douglas* (Vollmer V) → **Wales
Smith,** *Arthur Douglas*
Wales, *G. R.,* architect, f. 1835, l. 1836
– GB ▭ Johnson II.
Wales, *Geoffrey,* woodcutter, illustrator,
* 26.5.1912 Margate (Kent), † 1990
– GB ▭ British printmakers;
Peppin/Micklethwait; Spalding;
Vollmer VI.
Wales, *George Canning,* marine
painter, etcher, * 23.12.1868 Boston
(Massachusetts), † 1940 Cambridge
(Massachusetts) – USA ▭ Brewington;
EAAm III; Falk.
Wales, *James (1747)* (Wales, James),
portrait painter, landscape painter,
marine painter, architectural
draughtsman, * 1747 or 1748 Peterhead
(Aberdeenshire), † 13.11.1795 or
18.11.1795 Thana or Bombay –
GB, IND ▭ Brewington; Grant;
Mallalieu; McEwan; ThB XXXV;
Waterhouse 18.Jh..
Wales, *James (1971),* still-life painter,
f. 1971 – GB ▭ McEwan.
Wales, *N. F.,* portrait painter, f. about
1810, l. 1815 – USA ▭ Groce/Wallace.
Wales, *Orlando G.,* painter, * Philadelphia
(Pennsylvania), f. 1908 – USA ▭ Falk.
Wales, *Philip,* painter, * 1866 Port
Louis (Mauritius), l. 1900 – CDN,
GB ▭ Harper.
Wales, *Susan M. L.,* landscape painter,
* 24.7.1839 Boston (Massachusetts),
† 11.9.1927 Boston (Massachusetts)
– USA ▭ Falk; ThB XXXV.
Wales-Smith, *Anne Mary Dorothy,* bird
painter, * 26.12.1934 Ealing (London)
– GB ▭ Lewis.
Wales Smith, *Arthur Douglas* (Wales,
Douglas), illustrator, news illustrator,
* 20.1.1888 Darjeeling, l. before 1961
– GB ▭ ThB XXXV; Vollmer V.
Wales-Smith, *Douglas,* painter, * Kurseong
(Bengalen), f. before 1956 – GB, ZA
▭ Vollmer VI.
Walescart, *François* → **Walschartz,**
François
Walescart, *Jean* → **Walschartz,** *François*
Waleson, *Johannes* (Waller) → **Waleson,**
Johannis

Waleson, *Johannis* (Waleson, Johannes),
woodcutter, master draughtsman,
f. before 1805, l. 1807 – NL
▭ Scheen II; Waller.
Waleys, *Nicholas,* mason, f. 1366, † 1403
– GB ▭ Harvey.
Waleys, *Thomas le,* mason, f. about 1270,
l. about 1275 – GB ▭ Harvey.
Walford (Harper) → **Summerhayes &
Walford**
Walford, *Amy J.,* painter, f. 1873, l. 1892
– GB ▭ Johnson II; Wood.
Walford, *Andrew,* potter, * 4.12.1942
Bournemouth – ZA ▭ DA XXXII.
Walford, *Bettine Christian* → **Woodcock,**
Bettine Christian
Walford, *E.,* painter, f. 1859 – GB
▭ Johnson II; Wood.
Walford, *H. L.* (Wood) → **Walford,** *H.
Louisa*
Walford, *H. Louisa* (Walford, H. L.),
flower painter, f. 1891, l. 1897 – GB
▭ Pavière III.2; Wood.
Walford, *James,* architect, f. 1868 – GB
▭ DBA.
Walford, *John* → **Walfray,** *John*
Walford, *Obadiah,* architect, f. 1802 – GB
▭ Colvin.
Walford, *William,* architect, f. about 1835,
l. 1851 – GB ▭ Colvin.
Walfray, *John,* carpenter, f. 1450, l. 1453
– GB ▭ Harvey.
Walfridson, *Marguerite* → **Walfridson,**
Marguerite Helene
Walfridson, *Marguerite Helene,*
master draughtsman, painter, graphic
artist, * 29.10.1929 Borgå – SF, S
▭ SvKL V.
Walg, *Lienhart* (?) → **Walch,** *Lienhart*
Walgate, *Chsrles Percival,* architect,
* 4.2.1886 Beverley (Yorkshire),
† 26.4.1972 Fish Hoek – ZA
▭ DA XXXII.
Walgenbach, *Hans Gerard,* painter, master
draughtsman, * 8.8.1945 Landstuhl
(Pfalz) – NL ▭ Scheen II.
Walgensteen, *Thomas* (Walgensteen,
Thomas Rasmussen), architect,
* about 1627, † before 11.10.1681
Kopenhagen (?) – DK ▭ ThB XXXV;
Weilbach VIII.
Walgensteen, *Thomas Rasmussen*
(Weilbach VIII) → **Walgensteen,**
Thomas
Walger, *Heinrich August,* sculptor,
* 12.5.1829 Düsseldorf, † 1909 Berlin
– D ▭ ThB XXXV.
Walgestern, painter, f. 1348 – CZ
▭ Toman II.
Walgren, *Anders Gustave,* painter, f. 1910
– USA ▭ Falk.
Walhain, *Albert* (Edouard-Joseph III) →
Walhain, *Charles Albert*
Walhain, *Charles Albert* (Walhain, Albert),
portrait painter, sculptor, * 3.11.1877
Paris, † 6.1936 – F ▭ Bénézit;
Edouard-Joseph III; ThB XXXV.
Walhammer, *Joseph* → **Wallhammer,**
Joseph
Walhouse → **Mark,** *Edward Walhouse*
Walhueter, *Sigmund* → **Waldhüter,**
Sigmund
Wali Dschân (ThB XXXV) → **Velīcān**
Walī Ğan → **Velīcān**
Walier, *Willy* (Fuchs Maler 20.Jh. IV) →
Valier, *Willy*
Waligura, *Johann,* gunmaker, f. 1601 – D
▭ ThB XXXV.
Walin, *Mona* → **Huss-Walin,** *Mona*

Walin, *Mona Lena Carin Margaretha*
(SvKL V) → **Huss-Walin,** *Mona*
Waling, *C.,* painter, f. 1799, l. 1800
– GB ▭ Grant; Waterhouse 18.Jh..
Walins (Maler-Familie) (ThB XXXV) →
Walins, *Gilbert*
Walins (Maler-Familie) (ThB XXXV) →
Walins, *Michiel*
Walins (Maler-Familie) (ThB XXXV) →
Walins, *Willem*
Walins, *Gilbert* (Walling, Gilbert), painter,
* about 1450 Brügge (?), † 1487 or
1488 Brügge (?) – B, NL ▭ DPB II;
ThB XXXV.
Walins, *Michiel,* painter, f. 14.4.1467,
† 10.1492 or 12.1493 – B, NL
▭ ThB XXXV.
Walins, *Willem* (Walling, Willem), painter,
* after 29.8.1480, † 1553 or before
1553 – B, NL ▭ DPB II; ThB XXXV.
Walinska, *Rosa Newman,* sculptor,
* 25.12.1890, l. 1947 – USA, RUS
▭ Falk.
Walison, *Rintje* → **Walenson,** *Rintje*
Waliszewski, *Stanisław,* painter, * 1781
Warschau, † 10.8.1809 Warschau – PL
▭ ELU IV; ThB XXXV.
Waliszewski, *Zygmunt,* painter,
* 27.11.1897 or 1.12.1897 St.
Petersburg, † 5.10.1936 Krakau –
PL, RUS ▭ DA XXXII; ThB XXXV;
Vollmer V.
Walitschek, *Hans,* wood sculptor,
woodcutter, * 6.12.1909 Weißenburg
(Posen) – PL, D ▭ ThB XXXV;
Vollmer V.
Walk, painter, f. about 1748 – D
▭ ThB XXXV.
Walk, *G.,* graphic artist – B
▭ Páez Rios III.
Walk, *Gunda,* ceramist, * 29.5.1942 Berlin
– D ▭ WWCCA.
Walk, *Hermann,* painter, graphic artist,
* 1921 – A ▭ Fuchs Maler 20.Jh. IV.
Walk, *Joseph,* founder, * Graz,
f. 1.9.1732, l. 1734 – D ▭ Sitzmann;
ThB XXXV.
Walka, *Georg,* painter, f. about 1933 – A
▭ Fuchs Geb. Jgg. II.
Walkden, *John S.,* painter, f. 1944 – GB
▭ McEwan.
Walke, *Anne* (Spalding) → **Walke,** *Annie*
Walke, *Annie* (Walke, Anne; Fearon),
painter, * about 1888, † 1965 –
GB ▭ Edouard-Joseph II; Spalding;
Vollmer VI.
Walke, *Henry,* marine painter, illustrator,
* 24.12.1808, † 8.3.1896 Brooklyn (New
York) – USA ▭ Brewington; EAAm III.
Walkem, *George Anthony,* master
draughtsman, * 1834 Newry (Down),
† 1906 – CDN, GB, IRL ▭ Harper.
Walken → **Calvache,** *José*
Walkensteiner, *Wolfgang,* painter, graphic
artist, * 28.6.1949 Klagenfurt – A
▭ Fuchs Maler 20.Jh. IV; List.
Walker (1750), master draughtsman,
engraver, f. about 1750 – DK
▭ ThB XXXV.
Walker (1782), landscape painter, portrait
painter, f. 1799, l. 1800 – GB ▭ Grant.
Walker (1825), sculptor, * Kendal (?),
f. 1825, l. 1842 – GB ▭ Gunnis.
Walker (1827), decorative painter, f. 1827,
l. 1837 – USA ▭ Groce/Wallace.
Walker (1880), illustrator, f. 1880 – CDN
▭ Harper.
Walker, *A.,* porcelain painter, flower
painter (?), f. 1870 – GB ▭ Neuwirth II.
Walker, *A. E. (1830),* sculptor, f. 1830,
l. 1841 – GB ▭ Gunnis.

Walker, *A. E. (1864),* portrait painter, marine painter, copyist, f. 1864, l. 1873 – CDN ▭ Harper.

Walker, *A. Emslie,* flower painter, f. 1898, l. 1900 – GB ▭ McEwan.

Walker, *A. M.,* marine painter, landscape painter, f. 1840, l. 1847 – USA ▭ Brewington; Groce/Wallace.

Walker, *A. W.,* sculptor, f. 1831 – USA ▭ Groce/Wallace.

Walker, *A. Y. L.,* painter, f. 1878 – GB ▭ McEwan.

Walker, *Ada Hill,* painter, * 1879 St. Andrews (Fife), † 1955 – GB ▭ McEwan.

Walker, *Agnes* (Johnson II) → **Walker, Agnes E.**

Walker, *Agnes E.* (Walker, Agnes), figure painter, portrait painter, f. 1887, l. 1900 – GB ▭ Johnson II; Wood.

Walker, *Aileen,* painter, * 25.6.1901 Worksop – GB ▭ ThB XXXV.

Walker, *Alan Cameron,* architect, f. 1882, † 12.12.1931 Hobart (Tasmania) – GB, AUS ▭ DBA.

Walker, *Alanson Burton,* cartoonist, illustrator, * 19.11.1878 Binghamton (New York), † 22.1.1947 – USA ▭ Falk.

Walker, *Aldo,* master draughtsman, conceptual artist, * 6.11.1938 Winterthur – CH ▭ KVS; LZSK.

Walker, *Alex (1876),* ornamental painter, glass painter, f. 1876 – CDN ▭ Harper.

Walker, *Alex (1968),* graphic designer, f. 1968 – USA ▭ Dickason Cederholm.

Walker, *Alexander,* painter, f. 20.7.1609, l. 19.5.1617 – GB ▭ Apted/Hannabuss.

Walker, *Alexander (1894),* landscape painter, f. 1894, l. 1933 – GB ▭ McEwan.

Walker, *Alexander Stewart,* architect, * 1876 Jersey City (New Jersey), † 1952 – USA ▭ EAAm III.

Walker, *Alice,* painter, f. 1862 – GB ▭ Wood.

Walker, *Alice A. S.,* landscape painter, f. 1919 – GB ▭ McEwan.

Walker, *Alice J.,* painter, f. 1925 – USA ▭ Falk.

Walker, *Alison G.,* designer, painter, f. 1893, l. 1981 – GB ▭ McEwan.

Walker, *Allen,* clockmaker, f. 1783 – GB ▭ ThB XXXV.

Walker, *Amy,* painter, f. 1885, l. 1894 – GB ▭ Johnson II.

Walker, *Andreas,* painter, photographer, * 11.6.1960 Luzern – CH ▭ KVS.

Walker, *Andrew Craig,* ceramist, † about 1908 – USA ▭ ThB XXXV.

Walker, *Angie,* painter, f. 1898 – USA ▭ Falk.

Walker, *Anne,* painter, f. 1925 – USA ▭ Falk.

Walker, *Anne Robson,* miniature painter, f. 1873 – GB ▭ McEwan.

Walker, *Annie,* painter, * 1855 Alabama, † 1929 – USA ▭ Dickason Cederholm.

Walker, *Anthony,* master draughtsman, copper engraver, etcher, * 6.3.1726 Thirsk (Yorkshire), † 9.5.1765 London-Kensington – GB ▭ DA XXXII; Mallalieu; ThB XXXV.

Walker, *Archibald,* landscape painter, f. 1888 – GB ▭ McEwan.

Walker, *Arthur George,* book illustrator, sculptor, painter, mosaicist, * 20.10.1861 London or Hackney (London), † 13.9.1939 Lower Parkstone (Dorset) – GB ▭ Gray; Houfe; Peppin/Micklethwait; ThB XXXV; Vollmer V; Wood.

Walker, *Augusta* (Walker, Wilhelmina Augusta; Walker, W. A.), genre painter, sculptor, * Dublin, f. before 1870, l. about 1878 – GB, I, IRL ▭ Johnson II; ThB XXXV; Wood.

Walker, *B. (Mistress),* master draughtsman, f. 1870 – CDN ▭ Harper.

Walker, *B. W.,* painter, f. 1887 – GB ▭ Wood.

Walker, *Benjamin,* architect, f. 1886, l. 1944 – GB ▭ DBA.

Walker, *Bernard Eyre,* aquatintist, * 16.9.1886 Harlow (Essex), l. before 1961 – GB ▭ ThB XXXV; Vollmer V.

Walker, *Bernard Fleetwood,* portrait painter, genre painter, silversmith, artisan, * 22.3.1892 Birmingham, l. before 1942 – GB ▭ ThB XXXV.

Walker, *Blair F.,* artist, f. 1986 – GB ▭ McEwan.

Walker, *Breda,* painter, f. 1871 – GB ▭ Wood.

Walker, *Brian Henry Northcote,* master draughtsman, woodcutter, illustrator, * 22.3.1926 – GB ▭ Vollmer VI.

Walker, *C. (1830),* steel engraver, f. 1830 – GB ▭ Lister.

Walker, *C. Bertram,* painter, f. 1910 – F, USA ▭ Falk.

Walker, *C. Edward,* painter, calligrapher, * 1931 – GB ▭ Spalding.

Walker, *C. S.,* sculptor, f. 1831 – USA ▭ Groce/Wallace.

Walker, *C. W.,* copper engraver, wood engraver, f. 1858 – USA ▭ Groce/Wallace.

Walker, *Caroline,* portrait painter, f. 1859, l. 1880 – CDN ▭ Harper.

Walker, *Charles,* etcher, f. about 1826 – GB ▭ Lister; ThB XXXV.

Walker, *Charles Alvah,* painter, etcher, copper engraver, woodcutter, steel engraver, * 1848 London (New Hampshire), † 11.4.1920 Brookline (Massachusetts) – USA ▭ Falk; ThB XXXV.

Walker, *Charles Howard,* architect, artisan, illustrator, * 9.1.1857 Boston (Massachusetts), † 17.4.1936 Boston (Massachusetts) – USA ▭ DA XXXII; EAAm III; Falk; ThB XXXV.

Walker, *Charles J.,* painter, f. 1864 – GB ▭ Wood.

Walker, *Claude Alfred Pennington,* painter, illustrator, * 1862 Cheltenham – GB ▭ Mallalieu; Wood.

Walker, *Cordelia,* painter, f. 1859, l. 1868 – GB ▭ Johnson II; Wood.

Walker, *Cranston Oliver,* artist, f. before 1969 – USA ▭ Dickason Cederholm.

Walker, *Daniel,* engraver, * about 1827 Schottland, l. 1860 – USA ▭ Groce/Wallace.

Walker, *Darryl,* painter, * 1950 Shrewsbury (Shropshire) – GB ▭ Spalding.

Walker, *David,* architect, f. 1864, l. 1885 – GB ▭ DBA.

Walker, *David Bond,* painter, * 6.12.1891 Belfast (Antrim), † 9.1.1977 – IRL ▭ Snoddy.

Walker, *David Bruce,* architect, painter, f. 1969 – GB ▭ McEwan.

Walker, *David Morrison,* painter, f. 1955 – GB ▭ McEwan.

Walker, *Dougald,* painter, * 1865, l. 1929 – GB ▭ Mallalieu; McEwan; Wood.

Walker, *Dugald Stewart,* illustrator, watercolourist, bookplate artist, * Richmond (Virginia), f. 1935, † 26.2.1937 – USA ▭ EAAm III; Falk; Hughes.

Walker, *E. (1835),* portrait painter, master draughtsman, f. about 1835, l. 1846 – GB ▭ Gordon-Brown; ThB XXXV.

Walker, *E. (1840),* artist, f. 1840 – USA ▭ Groce/Wallace.

Walker, *E. (1846)* (Walker, E.), lithographer, f. 1846 – GB ▭ Lister.

Walker, *E. (1887),* flower painter, f. 1887, l. 1891 – GB ▭ McEwan.

Walker, *E. J.,* painter, f. 1878, l. 1886 – GB ▭ Houfe.

Walker, *E. L.,* lithographer, engraver, f. 1856 – USA ▭ Groce/Wallace.

Walker, *E. Mildred,* painter, f. 1913 – USA ▭ Falk.

Walker, *Earl,* painter, * 1911 Indianapolis (Indiana) – USA ▭ Dickason Cederholm.

Walker, *Edmund,* flower painter, f. 1836, l. 1849 – GB ▭ Pavière III.1.

Walker, *Eduard,* painter, * 6.12.1881 Mitau, † 17.5.1945 Langeoog – LV ▭ Hagen.

Walker, *Edward,* landscape painter, * 1879 Bradford, l. 1924 – GB ▭ Turnbull.

Walker, *Edward J.,* painter, f. 1878, l. 1879 – GB ▭ Wood.

Walker, *Edwin Bent,* painter, f. 1892, l. 1903 – GB ▭ Wood.

Walker, *Elisabeth* (Schidlof Frankreich) → **Reynolds,** *Elizabeth (1800)*

Walker, *Eliza,* painter, f. 1860 – GB ▭ Johnson II; Wood.

Walker, *Elizabeth (1800)* (McEwan) → **Reynolds,** *Elizabeth (1800)*

Walker, *Elizabeth (1877)* (Walker, Elizabeth), flower painter, f. 1877, l. 1882 – GB ▭ Pavière III.2; Wood.

Walker, *Elizabeth (1965),* still-life painter, f. 1965 – GB ▭ McEwan.

Walker, *Elizabeth L.,* watercolourist, f. 1840 – USA ▭ Groce/Wallace.

Walker, *Ella L.,* watercolourist, f. 1929 – GB ▭ McEwan.

Walker, *Ellen,* portrait painter, still-life painter, f. 1836, l. 1849 – GB ▭ Wood.

Walker, *Elma R.,* artist, f. 1932 – GB ▭ McEwan.

Walker, *Eric George,* painter, * 1907 Heston (Northumberland), † 1985 – GB ▭ Spalding.

Walker, *Ernest,* painter, f. 1938 – USA ▭ Falk.

Walker, *Ethel (1861)* (Walker, Ethel; Walker, Ethel (Dame)), painter, sculptor, * 9.6.1861 or 1867 Edinburgh (Lothian), † 2.3.1951 London – GB ▭ Bradshaw 1931/1946; Bradshaw 1947/1962; DA XXXII; McEwan; Pavière III.2; Spalding; ThB XXXV; Vollmer V; Windsor; Wood.

Walker, *Ethel (1986),* landscape painter, f. 1986 – GB ▭ McEwan.

Walker, *Euan L.,* painter, f. 1912 – GB ▭ McEwan.

Walker, *Eveline,* artist, f. about 1827, l. 1860 – USA ▭ Groce/Wallace.

Walker, *Eyre* (Walker, William Eyre), landscape painter, * 1847 Manchester, † 9.1930 Wimbledon – GB ⌑ Johnson II; Mallalieu; ThB XXXV; Wood.

Walker, *F.*, graphic artist, f. 1882 – CDN ⌑ Harper.

Walker, *F. F.*, copper engraver, steel engraver, * 1805, l. 1833 – GB ⌑ Johnson II; Lister; ThB XXXV.

Walker, *F. R.*, painter, f. 1929 – USA ⌑ Falk.

Walker, *Ferdinand Graham*, portrait painter, landscape painter, * 16.2.1859 Mitchell (Indiana), † 11.1.1927 – USA ⌑ EAAm III; Falk; ThB XXXV.

Walker, *Ferguson*, painter, f. 1949 – GB ⌑ McEwan.

Walker, *Frances*, painter, * 1930 Kirkcaldy (Fife) – GB ⌑ McEwan; Spalding.

Walker, *Frances Antill L.*, miniature painter, * 1872, † 16.1.1916 Brooklyn (New York) – USA ⌑ Falk; ThB XXXV.

Walker, *Francis S.* (Walker, Francis Sylvester), book illustrator, genre painter, landscape painter, etcher, mezzotinter, * 1845 or 1848 Meath, † 17.4.1916 Mill Hill – GB, IRL ⌑ Houfe; Johnson II; Lister; Snoddy; ThB XXXV; Wood.

Walker, *Francis Sylvester* (Lister) → **Walker,** *Francis S.*

Walker, *Frank*, graphic artist, f. 1882 – CDN ⌑ Harper.

Walker, *Frank H.*, landscape painter, f. 1878, l. 1894 – GB ⌑ Johnson II; Wood.

Walker, *Franz*, sculptor, painter, * 16.8.1832 München, † 17.10.1902 München – D ⌑ ThB XXXV.

Walker, *Fred* → **Walker,** *Frederick* (1840)

Walker, *Fred*, architect, † before 30.4.1926 – GB ⌑ DBA.

Walker, *Frederick (1840)*, master draughtsman, illustrator, watercolourist, etcher, lithographer, * 24.5.1840 or 26.5.1840 London or Marylebone, † 4.6.1875 or 5.6.1875 St. Fillian's (Perthshire) – GB ⌑ DA XXXII; Houfe; Lister; Mallaliue; ThB XXXV; Wood.

Walker, *Frederick (1841)*, landscape painter, * 12.4.1841 Liverpool, † 17.5.1874 Denbigh – GB ⌑ ThB XXXV.

Walker, *G. (1800)*, landscape painter, f. 1800 – GB ⌑ Grant.

Walker, *G. (1847)*, still-life painter, f. 1847 – GB ⌑ Pavière III.1; Wood.

Walker, *Rev. G. Barron*, landscape painter, f. 1884, l. 1886 – GB ⌑ McEwan.

Walker, *G. D. K.*, bird painter, f. 1838 – GB ⌑ Lewis; Wood.

Walker, *G. T.*, artist, f. 1899 – CDN ⌑ Harper.

Walker, *Gavin*, painter, † 1980 – GB ⌑ McEwan.

Walker, *Gene Alden*, painter, illustrator, f. 1933 – USA ⌑ EAAm III; Falk.

Walker, *George (1703)*, goldsmith, f. 1703 – GB ⌑ ThB XXXV.

Walker, *George (1792)*, painter, f. before 1792, † 1795 (?) or after 1815 – GB ⌑ Grant; Mallaliue; ThB XXXV.

Walker, *George (1810)*, master draughtsman, graphic artist, f. 1810, l. 1820 – GB ⌑ Turnbull.

Walker, *George (1813)*, ceramist, porcelain painter, f. 1813, l. 1865 – GB ⌑ ThB XXXV.

Walker, *George (1832)*, painter, f. 1832 – GB ⌑ McEwan.

Walker, *George (1835)*, architect, f. 1834, l. 1868 – GB ⌑ DBA; Dixon/Muthesius.

Walker, *George (1837)*, painter, f. 1937 – USA ⌑ Dickason Cederholm.

Walker, *George Edward*, architect, f. 1903, † about 1949 – GB ⌑ DBA.

Walker, *George Kerrick*, architect, * 1867, † 1898 – GB ⌑ DBA.

Walker, *George W.*, caricaturist, * 1895, † 29.7.1930 Middletown (New York) – USA ⌑ Falk; ThB XXXV.

Walker, *George Wasington*, master draughtsman, * 1800, † 1859 – ZA ⌑ Gordon-Brown.

Walker, *Gilbert M.*, illustrator, master draughtsman, † 1927 – USA ⌑ Samuels.

Walker, *Grayson*, artist, f. 1936 – USA ⌑ Dickason Cederholm.

Walker, *H. (1846)* (Walker, H.), lithographer, f. 1846 – GB ⌑ Lister.

Walker, *H. (1867)*, painter, f. 1867, l. 1875 – GB ⌑ Johnson II.

Walker, *H. (1935)*, painter, f. 1935 – GB ⌑ McEwan.

Walker, *H. C.*, painter, f. 1881 – GB ⌑ McEwan.

Walker, *H. F.*, copper engraver, f. 1801 – GB ⌑ Lister.

Walker, *H. J.*, architect, f. 1846 – GB ⌑ DBA.

Walker, *H. L.*, painter, f. 1924 – USA ⌑ Falk.

Walker, *H. P.*, bookplate artist, f. 1851 – GB ⌑ Lister.

Walker, *Harold* → **Walker,** *Todd*

Walker, *Harold A. Landy* (Mistress) → **Walker,** *Mary Evangeline*

Walker, *Harold E.*, painter, * 6.11.1890 Scotch Ridge (Ohio), l. 1940 – USA ⌑ Falk.

Walker, *Harry*, painter, sculptor, * 6.1.1923 Pollokshaws (Glasgow) – GB ⌑ McEwan.

Walker, *Harry Leslie*, architect, * 1877 Chicago (Illinois), † 1954 – USA ⌑ EAAm III.

Walker, *Heather* (Walker, Heather Elizabeth), sculptor, * 1959 Dunfermline – GB ⌑ McEwan; Spalding.

Walker, *Heather Elizabeth* (McEwan) → **Walker,** *Heather*

Walker, *Helen* (Walker, Helen (Lady)), watercolourist, f. 11.1831 – ZA ⌑ Gordon-Brown.

Walker, *Helen Fonda*, watercolourist, f. 1903 – USA ⌑ Hughes.

Walker, *Henry (1844)*, architect, * 7.4.1844, † 1922 – GB ⌑ DBA.

Walker, *Henry (1876)*, architectural draughtsman, f. 1876, l. 1879 – GB ⌑ Turnbull.

Walker, *Henry (1886)*, painter, f. 1886 – GB ⌑ Wood.

Walker, *Henry Oliver*, painter, * 14.3.1843 or 14.5.1843 Boston (Massachusetts), † 14.1.1929 Belmont (Massachusetts) – USA ⌑ EAAm III; Falk; ThB XXXV.

Walker, *Henry Thomas*, architect, * 1875, † 1951 – GB ⌑ DBA.

Walker, *Herbert*, architect, * 1846, l. 1914 – GB ⌑ DBA.

Walker, *Hilda Annetta*, sculptor, watercolourist, f. 1910 – GB ⌑ Turnbull.

Walker, *Hirst*, watercolourist, * 24.11.1868 or 1869 Norton (Yorkshire) or Malton, † 1957 Scarborough (Yorkshire) – GB ⌑ Bradshaw 1911/1930; Bradshaw 1931/1946; Bradshaw 1947/1962; ThB XXXV; Turnbull; Wood.

Walker, *Hobart Alexander*, painter, * 1.11.1869 Brooklyn (New York), l. 1940 – USA ⌑ Falk.

Walker, *Horatio*, genre painter, animal painter, landscape painter, * 12.5.1858 Listowel (Ontario), † 27.9.1938 Ste. Pétronille (Quebec) – CDN ⌑ DA XXXII; EAAm III; Falk; Harper; Schurr V; ThB XXXV.

Walker, *Hubert William*, architect, f. 1885, † 1921 – GB, ZA, CL ⌑ DBA.

Walker, *Hugh (1862)* (Walker, Hugh), painter, f. 1862, l. 1875 – GB ⌑ McEwan; Wood.

Walker, *Hugh (1935)*, etcher, f. 1935 – GB ⌑ McEwan.

Walker, *Humphrey*, founder, f. before 1509 (?), l. before 1518 – GB ⌑ ThB XXXV.

Walker, *J.* → **Walker,** *Joseph* (1820)

Walker, *J. (1796)*, landscape painter, f. 1796, l. 1800 – GB ⌑ Grant.

Walker, *J. (1825)*, landscape painter, f. 1825, l. 1829 – GB ⌑ Grant.

Walker, *J. (1830)*, steel engraver, f. 1830 – GB ⌑ Lister.

Walker, *J. Crampton* (Snoddy) → **Walker,** *John Crampton*

Walker, *J. Edward*, landscape painter, f. 1913 – USA ⌑ Hughes.

Walker, *J. G.*, painter, f. 1824, l. 1842 – GB ⌑ Grant; Johnson II; Wood.

Walker, *J. H.*, painter, f. 1846 – GB ⌑ Wood.

Walker, *J. S.*, painter of interiors, f. 1943 – USA ⌑ Dickason Cederholm.

Walker, *J. W.*, etcher, f. before 1920 – USA ⌑ Hughes.

Walker, *Jadwiga*, portrait painter, f. 1941 – GB ⌑ McEwan.

Walker, *James (1748)* (Val'ker, Džems), copper engraver, * 1748 London or Edinburgh, † about 1802 or about 1808 or after 1808 London or St. Petersburg (?) – GB, RUS ⌑ ChudSSSR II; Kat. Moskau I; McEwan; ThB XXXV.

Walker, *James (1819)*, battle painter, history painter, * 3.6.1818 or 3.6.1819 Northamptonshire, † 29.8.1889 Watsonville (California) – USA, MEX ⌑ EAAm III; Falk; Groce/Wallace; Hughes; Samuels; ThB XXXV.

Walker, *James (1839)*, engraver, * about 1839 New York, l. 1860 – USA ⌑ Groce/Wallace.

Walker, *James (1858)*, copper engraver, steel engraver, die-sinker, f. 1858, l. 1860 – USA ⌑ Groce/Wallace.

Walker, *James (1906)*, painter, f. 1906 – GB ⌑ McEwan.

Walker, *James (1913)*, painter, * 1913 – USA ⌑ Vollmer V.

Walker, *James (1948)*, glass artist, designer, sculptor, photographer, * 12.8.1948 Chattanooga (Tennessee) – USA, NZ ⌑ WWCGA.

Walker, *James Adams*, painter, ceramist, * 24.6.1925 Connersville (Indiana) – USA ⌑ EAAm III.

Walker, *James Alexander*, battle painter, * Kalkutta, f. before 1871, † 25.12.1898 Paris – F, IND ⌑ ThB XXXV.

Walker, *James B.,* landscape painter,
f. 1849 – GB ▭ McEwan.

Walker, *James Campbell,* architect,
* 1822, † 1888 – GB ▭ DBA;
Dixon/Muthesius.

Walker, *James E.,* sculptor, f. before 1838
– USA ▭ Groce/Wallace.

Walker, *James Faure,* painter, * 1948
London – GB ▭ Spalding.

Walker, *James Forbes W.,* watercolourist,
f. 1944 – GB ▭ McEwan.

Walker, *James L.,* figure painter,
ornamental painter, f. 8.1792 – USA
▭ Groce/Wallace.

Walker, *James William,* landscape painter,
watercolourist, * 2.1831 Norwich,
† 17.4.1898 Brockdish (Norfolk) – GB
▭ Mallalieu; ThB XXXV; Wood.

Walker, *James William* (Mistress) (Wood)
→ **Walker,** *Pauline*

Walker, *Janette Lennox,* painter, f. 1866,
l. 1883 – GB ▭ McEwan.

Walker, *Jeames* → **Walker,** *James* (1748)

Walker, *Jean,* printmaker, f. 1932 – GB
▭ McEwan.

Walker, *Jeanette,* landscape painter,
f. 1880, l. 1883 – GB ▭ McEwan.

Walker, *Jenny Bird,* watercolourist,
f. 1935 – GB ▭ McEwan.

Walker, *Jessica,* painter, illustrator,
f. 1904 – GB, USA ▭ Houfe.

Walker, *Jessie A.,* painter, f. 1925 – F,
USA ▭ Falk.

Walker, *Jim,* printmaker, f. 1982 – GB
▭ McEwan.

Walker, *Joanna,* figure painter, f. 1870
– GB ▭ McEwan.

Walker, *Joh. Gabriel,* engineer,
cartographer, * Oberndorf (Solothurn) (?),
f. 1770, † about 1846 or 1855 – CH
▭ Brun III.

Walker, *John (1792),* engraver, master
draughtsman, topographer, illustrator,
f. about 1760, l. 1803 – GB ▭ Grant;
Houfe.

Walker, *John (1819),* landscape painter,
f. 1819 – GB ▭ Grant.

Walker, *John (1939),* painter, graphic
artist, * 12.11.1939 Birmingham (West
Midlands) – GB ▭ ContempArtists;
DA XXXII; Spalding; Windsor.

Walker, *John (1970),* painter, f. 1970
– GB ▭ McEwan.

Walker, *John Arthur,* architect, * 1884
England, † 1.11.1938 – USA
▭ Tatman/Moss.

Walker, *John Beresford,* goldsmith,
silversmith, * 1878 Edinburgh, l. before
1994 – GB ▭ McEwan.

Walker, *John Crampton* (Walker,
J. Crampton), painter, illustrator,
* 22.9.1890 Dublin, † 9.6.1942 Dublin –
IRL ▭ Snoddy; ThB XXXV; Vollmer V.

Walker, *John Eaton,* genre painter,
f. 1855, l. 1866 – GB ▭ Johnson II;
Wood.

Walker, *John Hanson,* painter, * 1844,
† 1933 – GB ▭ Johnson II; Mallalieu;
ThB XXXV; Wood.

Walker, *John Henry,* wood engraver,
designer, portrait painter, landscape
painter, * 1831 Antrim (Nordirland),
† 1899 – CDN ▭ Harper.

Walker, *John L.,* portrait painter, f. 1899
– USA ▭ Hughes.

Walker, *John Law,* etcher, fresco painter,
* 19.9.1899 Glasgow, l. before 1961
– USA ▭ Falk; Hughes; Vollmer V.

Walker, *John P.,* painter, * 1855,
† 8.1932 – USA ▭ Falk.

Walker, *John Rawson,* landscape painter,
master draughtsman, * 1796 Nottingham,
† 27.8.1873 or 1893 Birmingham –
GB ▭ Grant; Johnson II; Mallalieu;
ThB XXXV; Wood.

Walker, *John Russell,* architect, * 1847,
† 1891 – GB ▭ DBA; McEwan.

Walker, *John S.,* graphic artist, f. 1897,
l. 1900 – CDN ▭ Harper.

Walker, *John Wilson,* architect, * 1878,
† before 26.11.1926 – GB ▭ DBA.

Walker, *Joseph (1693),* goldsmith, f. about
1693, l. 1720 – IRL ▭ ThB XXXV.

Walker, *Joseph (1820),* architect, f. 1820,
l. 1834 – GB ▭ Colvin.

Walker, *Joseph Francis,* painter, * York,
f. 1864, l. 1890 – GB ▭ Turnbull.

Walker, *Joy,* painter, lithographer,
* 17.7.1942 Tacoma (Washington) –
CDN, USA ▭ Ontario artists.

Walker, *Judith,* painter, * 1955 Leeds
– GB ▭ Spalding.

Walker, *Kate Winifred,* portrait
miniaturist, * Leicester, f. 1934 – GB
▭ Vollmer V.

Walker, *Kathleen,* portrait painter, master
draughtsman, * Wargrave (Berkshire),
f. 1920 – GB ▭ Vollmer VI.

Walker, *Kirsten R.,* portrait painter,
f. 1986 – GB ▭ McEwan.

Walker, *Larry* → **Walker,** *Lawrence*

Walker, *Lawrence,* painter, * 22.10.1935
Franklin (Georgia) – USA
▭ Dickason Cederholm.

Walker, *Leonard,* glass painter,
watercolourist, * 1877 Ealing (London),
† 1964 – GB ▭ Bradshaw 1911/1930;
Mallalieu.

Walker, *Lin S.,* stone sculptor,
* 20.2.1958 Harvey (Illinois) – USA
▭ Watson-Jones.

Walker, *Lissa Bell,* fresco painter,
* Forney (Texas), f. 1947 – USA
▭ Falk.

Walker, *Louisa,* painter, f. 1897, l. 1904
– GB ▭ Wood.

Walker, *Lydia LeBaron,* decorator,
designer, ceramist, master draughtsman,
* 3.3.1869 Mattapoisett (Massachusetts),
† 27.4.1958 Boston (Massachusetts)
– USA ▭ EAAm III; Falk.

Walker, *M.,* genre painter, f. 1835 – USA
▭ Groce/Wallace.

Walker, *M. C.,* genre painter, f. 1892,
l. 1893 – GB ▭ Johnson II; Wood.

Walker, *M. Mulford,* painter, f. 1908
– USA ▭ Falk.

Walker, *M. Topping,* painter, f. 1898
– USA ▭ Falk.

Walker, *Marcella* (Houfe) → **Walker,**
Marcella M.

Walker, *Marcella M.* (Walker, Marcella),
flower painter, illustrator, mezzotinter,
f. 1872, l. 1917 – GB ▭ Houfe;
Johnson II; Wood.

Walker, *Margaret Beverley Moore,* portrait
painter, * 2.10.1883 Darlington (South
Carolina), l. 1947 – USA ▭ Falk.

Walker, *Margaret C.,* painter, f. 1932
– USA ▭ Hughes.

Walker, *Margaret Ellen* → **McNeil,**
Margaret

Walker, *Margaret McKee,* painter,
designer, * 12.9.1912 – USA ▭ Falk.

Walker, *Marian* (EAAm III) → **Walker,**
Marian Blakeslee

Walker, *Marian Blakeslee* (Walker,
Marian), sculptor, * 28.1.1898 Rock
Island (Illinois), l. 1940 – USA
▭ EAAm III; Falk.

Walker, *Marian D. Bausman,* sculptor,
* 21.6.1889 Minneapolis (Minnesota),
l. 1940 – USA ▭ Falk.

Walker, *Markus,* graphic artist,
* 1.10.1956 Bürglen – CH ▭ KVS.

Walker, *Mary (1886),* painter, f. 1886
– GB ▭ Johnson II; Wood.

Walker, *Mary A.,* painter, f. 1892, l. 1893
– GB ▭ Johnson II; Wood.

Walker, *Mary D.,* linocut artist, f. 1906
– GB ▭ McEwan.

Walker, *Mary Danvers,* portrait painter,
f. 1910 – GB ▭ Turnbull.

Walker, *Mary Evangeline,* painter,
* 16.2.1894 New Bedford
(Massachusetts), l. 1947 – USA ▭ Falk.

Walker, *Maude,* painter, f. 1887, l. 1892
– GB ▭ Johnson II; Wood.

Walker, *May,* painter, f. 1967 – GB
▭ McEwan.

Walker, *Mirabell Melville Gray* →
Hawkes, *Mirabell Melville Gray*

Walker, *Mort,* caricaturist, * 3.9.1923
Eldorado (Kansas) – USA ▭ EAAm III.

Walker, *Muriel,* painter, f. before 1939
– USA ▭ Hughes.

Walker, *Murray,* painter, graphic artist,
designer, sculptor, * 1937 Ballarat –
AUS ▭ Robb/Smith.

Walker, *Myrtle van Leuven,* painter,
* Summer (Michigan), f. 1908 – USA
▭ Falk.

Walker, *Otis L.* (Mistress) → **Walker,**
Marian D. Bausman

Walker, *Pauline* (Walker, James William
(Mistress)), still-life painter, f. 1870,
† 1891 Birkdale – GB ▭ Johnson II;
Pavière III.2; Wood.

Walker, *Peter,* sculptor, architect (?),
f. 1639 – GB ▭ ThB XXXV.

Walker, *Peter Joseph,* wood sculptor,
* Oberdorf (Solothurn) (?), f. about 1773
– CH ▭ ThB XXXV.

Walker, *Philip F.,* painter, f. 1883,
l. 1890 – GB ▭ Johnson II; Wood.

Walker, *R.,* sculptor, f. 1830, l. 1836
– GB ▭ Gunnis.

Walker, *Ralph Thomas,* architect, * 1889,
† 1973 – VAE, USA ▭ DA XXXII.

Walker, *Raymond,* painter, * 1945
Liverpool – GB ▭ Spalding.

Walker, *Richard (1871),* architect, * 1871,
l. after 1894 – USA ▭ Delaire.

Walker, *Richard (1876),* painter, f. 1876,
l. 1886 – GB ▭ McEwan.

Walker, *Richard (1925),* painter, graphic
artist, illustrator, * 1925 – GB
▭ Windsor.

Walker, *Richard (1954),* painter, * 1954
Yorkshire – GB ▭ Spalding.

Walker, *Richard (1955),* painter, * 1955
Cumbernauld (Strathclyde) – GB
▭ McEwan; Spalding.

Walker, *Richard Ian Bentham,* portrait
painter, * 18.3.1925 Croydon – GB
▭ Vollmer VI.

Walker, *Robert (1595)* (Walker,
Robert), portrait painter, * 1595 or
1610 or 1607, † 1650 (?) or about
1658 or 1660 (?) or 1660 – GB
▭ DA XXXII; ELU IV; ThB XXXV;
Waterhouse 16./17.Jh..

Walker, *Robert (1771),* architect,
* about 1771, l. 1813 – GB
▭ Brown/Haward/Kindred; Colvin.

Walker, *Robert (1835),* architect,
* 1835(?) Cork, † 30.1.1910 Cork
– IRL ▭ ThB XXXV.
Walker, *Robert (1836),* architect, * 1836
or 1837, † before 31.10.1896 – GB
▭ DBA.
Walker, *Robert (1841),* architect, * 1841
or 1842, † 10.6.1903 Windermere – GB
▭ DBA.
Walker, *Robert (1861),* illustrator, f. 1861
– GB ▭ Wood.
Walker, *Robert (1945),* photographer,
* 8.6.1945 Montreal (Quebec) – CDN
▭ Naylor; Ontario artists.
Walker, *Robert (1948),* painter, f. 1948
– GB ▭ McEwan.
Walker, *Robert D. W.,* sculptor, f. before
1838 – USA ▭ Groce/Wallace.
Walker, *Robert J.,* painter, f. 1892,
l. 1944 – GB ▭ McEwan.
Walker, *Robert McAllister,* painter, etcher,
* 6.4.1875 Fleetwood, l. before 1942
– GB ▭ Lister; McEwan; ThB XXXV.
Walker, *Roger,* painter, * 1942
Birmingham – GB ▭ Spalding.
Walker, *Roger Nevill,* architect,
* 21.12.1942 Hamilton (Neuseeland)
– NZ ▭ DA XXXII.
Walker, *Ronald E.,* landscape painter,
f. 1947 – GB ▭ McEwan.
Walker, *Rosalie Norah King →*
Gascoigne, *Rosalie*
Walker, *Roy Sherman,* landscape painter,
* 23.3.1881 Lewistown (Illinois),
† 5.6.1941 Glendale (California) – USA
▭ Hughes.
Walker, *Ruth M. L.,* painter, * 1942
Brechin (Tayside) – GB ▭ McEwan.
Walker, *Ryan,* caricaturist, * 26.12.1870
Springfield (Kentucky), † 1932 Moskau
– USA, RUS ▭ EAAm III; Falk;
ThB XXXV.
Walker, *Samuel (1850/1852),* portrait
painter, f. 1850, l. 1852 – GB ▭ Wood.
Walker, *Samuel (1850/1868),* painter,
f. 1850(?), l. 1868(?) – USA
▭ Groce/Wallace.
Walker, *Samuel (1869),* landscape painter,
portrait painter, marine painter, f. 1869,
l. 1873 – USA ▭ Hughes.
Walker, *Samuel Dutton,* architect, * 1833
or 1834, † 1885 – GB ▭ DBA.
Walker, *Samuel Swan,* portrait painter,
* 17.2.1806, † 15.5.1848 Cincinnati
(Ohio) – USA ▭ EAAm III;
Groce/Wallace.
Walker, *Seymour,* landscape painter, genre
painter, * West Hartlepool (Durham),
f. 1887, l. 1926 – GB ▭ Johnson II;
Wood.
Walker, *Shirley →* **Walker,** *Shirley Pearl*
Walker, *Shirley Pearl,* painter,
* 22.3.1933 Hamilton (Ontario) – CDN
▭ Ontario artists.
Walker, *Simeon,* portrait painter, f. 1845,
l. 1846 – USA ▭ Groce/Wallace.
Walker, *Sophia A.,* painter, sculptor,
etcher, * 22.6.1855 Rockland
(Massachusetts), † 29.10.1943 – USA
▭ Falk; ThB XXXV.
Walker, *Stephen,* sculptor, * 1927
Melbourne – AUS ▭ Robb/Smith.
Walker, *Steve,* graphic artist,
* Birmingham (Alabama), f. 1970 –
USA ▭ Dickason Cederholm.
Walker, *Stuart,* painter, f. 1939 – USA
▭ Falk.
Walker, *Sybil,* painter, designer, decorator,
* 1882 New York, l. 1947 – USA
▭ EAAm III; Falk.

Walker, *Syd,* painter, f. 1961 – GB
▭ McEwan.
Walker, *T.,* painter, f. 1864 – GB
▭ Wood.
Walker, *T. Dart,* portrait painter, marine
painter, f. 1899, † 21.7.1914 New
York – USA, GB ▭ Falk; Houfe;
ThB XXXV.
Walker, *T. Johnson,* painter, f. 1937
– GB ▭ McEwan.
Walker, *Theresa,* sculptor, * 1807
Keynsham, † 1876 Melbourne – AUS
▭ Robb/Smith.
Walker, *Thomas (1725),* silversmith,
f. about 1725 – IRL ▭ ThB XXXV.
Walker, *Thomas (1793),* gem cutter,
f. about 1793, † 1838 – USA
▭ Groce/Wallace.
Walker, *Thomas (1801),* landscape painter,
portrait painter, f. 1801, l. 1808 – GB
▭ Grant.
Walker, *Thomas (1989),* painter, f. 1989
– GB ▭ McEwan.
Walker, *Thomas Larkins,* architect,
f. 1839, † 10.10.1860 Hongkong – GB
▭ ThB XXXV.
Walker, *Todd,* photographer, * 25.9.1917
Salt Lake City (Utah)(?) – USA
▭ Krichbaum; Naylor.
Walker, *Toni,* cabinetmaker, wood sculptor,
* 1.2.1942 Flüelen – CH ▭ KVS.
Walker, *W.,* still-life painter, f. 1782,
l. 1789 – GB ▭ Waterhouse 18.Jh..
Walker, *W. (1710),* engraver, f. 1710
– GB ▭ McEwan.
Walker, *W. A.* (Johnson II) → **Walker,**
Augusta
Walker, *W. H.,* watercolourist, illustrator,
f. 1906 – GB ▭ Houfe.
Walker, *W. H. R.* (Johnson II) →
Romaine-Walker, *William Henry*
Walker, *W. T.,* architect, * 1856, † before
13.6.1930 – GB ▭ DBA.
Walker, *Wilhelmina Augusta* (Wood) →
Walker, *Augusta*
Walker, *William (1729),* copper engraver,
illustrator, * 11.1729 Thirsk (Yorkshire),
† 18.2.1793 London – GB ▭ Mallalieu;
ThB XXXV.
Walker, *William (1780),* landscape painter,
watercolourist, * 5.7.1780 Hackney,
† 2.9.1863 Sawbridgeworth – GB
▭ Grant; Mallalieu; ThB XXXV.
Walker, *William (1782),* portrait painter,
f. 1782, l. 1808 – GB ▭ ThB XXXV.
Walker, *William (1791),* copper engraver,
mezzotinter, * 1.8.1791 Markton
(Midlothian), † 7.9.1867 London – GB
▭ Lister; McEwan; ThB XXXV; Wood.
Walker, *William (1796),* architect, f. 1796,
l. 1828 – GB ▭ Colvin.
Walker, *William (1797),* portrait
painter, f. 1797, † about 1809 – GB
▭ Waterhouse 18.Jh..
Walker, *William (1822),* porcelain painter,
gilder, * about 1822 Broseley, l. 1851
– GB ▭ Neuwirth II.
Walker, *William (1835),* architect, f. 1835,
l. 1839 – GB ▭ Colvin.
Walker, *William (1837),* architect, f. 1837,
l. 1840 – GB ▭ Colvin.
Walker, *William (1847),* sculptor, f. 1847,
l. 1849 – GB ▭ McEwan.
Walker, *William (1858),* engraver, f. 1858,
l. after 1858 – USA ▭ Groce/Wallace.
Walker, *William (1861),* portrait painter,
flower painter, f. 1861, l. 1888 – GB
▭ Johnson II; Wood.

Walker, *William (1878),* painter, etcher,
engraver, * 19.11.1878 Glasgow,
† 10.3.1971 Edinburgh – GB ▭ Lister;
McEwan; ThB XXXV.
Walker, *William (1923),* architect, f. 1923
– GB ▭ DBA.
Walker, *William Aiken,* marine painter,
genre painter, portrait painter,
* 23.3.1838 Charleston (South Carolina),
† 3.1.1921 Charleston (South Carolina)
– USA ▭ Brewington; DA XXXII;
EAAm III; Falk; Groce/Wallace.
Walker, *William Eyre* (Johnson II;
Mallalieu; Wood) → **Walker,** *Eyre*
Walker, *William F.,* engraver, f. 1857,
l. 1860 – USA ▭ Groce/Wallace.
Walker, *William H. P.* (Mistress) →
Walker, *Lydia LeBaron*
Walker, *William Henry,* caricaturist,
portrait painter, landscape painter,
* 13.2.1871 Pittston (Pennsylvania),
† 1940 Flushing (New York) – USA
▭ EAAm III; Falk; Vollmer V.
Walker, *William Henry Romaine* (Wood)
→ **Romaine-Walker,** *William Henry*
Walker, *William S.,* sculptor, f. about
1838 – USA ▭ Groce/Wallace.
Walker, *William T. C.,* architect, * 1913
– GB ▭ McEwan.
Walker, *Winifred,* flower painter, portrait
painter, * London, f. 1934 – GB
▭ Vollmer V.
Walker, *Wylam,* architect, f. 1855 – GB
▭ DBA.
Walker, *Y. N.,* landscape painter, f. 1832
– GB ▭ Grant.
Walker of Kendal → **Walker** (1825)
Walker-Last, *Marie,* painter, * 1917 – GB
▭ Spalding.
Walkerding, *Heinrich Julius,* goldsmith,
f. 1740, l. 1772 – D ▭ ThB XXXV.
Walkerson, painter, f. before 1783
– GB ▭ Grant; ThB XXXV;
Waterhouse 18.Jh..
Walkerwitz, *Abner* → **Walkewitz,** *Abner*
Walkewitz, *Abner,* faience painter, f. 1783
– S ▭ SvKL V.
Walkeys, *William,* master draughtsman,
† about 1873 Stroud (Gloucestershire)
– GB ▭ ThB XXXV.
Walkhoff, *Joh. Wilhelm* → **Walkhoff,**
Wilhelm
Walkhoff, *Wilhelm,* landscape painter,
* 15.12.1789 Gröbzig (Köthen),
† 30.6.1822 Neapel – D ▭ ThB XXXV.
Walkiewicz, *Władysław* (Walkiewicz,
Władysław), lithographer, * 1833
Warschau, † 1900 – PL ▭ ThB XXXV.
Walkiewicz, *Władzsław* (ThB XXXV) →
Walkiewicz, *Władysław*
Walkinshaw, *A.,* engraver, bookplate artist,
f. about 1796, l. 1810 – GB ▭ Lister;
ThB XXXV.
Walkinshaw, *Jeanie Walter,* painter,
illustrator, * Baltimore, f. 1929 – USA
▭ EAAm III; Falk.
Walkinshaw, *Robert* (Mistress) →
Walkinshaw, *Jeanie Walter*
Walklate, porcelain painter, flower painter,
landscape painter, f. 1888, l. 1927 – GB
▭ Neuwirth II.
Walklett, *R.,* porcelain painter, flower
painter, f. 1894, l. 1910 – GB
▭ Neuwirth II.
Walkley, *David B.* (ThB XXXV) →
Walkley, *David Birdsey*
Walkley, *David Birdsey* (Walkley, David
B.), painter, * 2.3.1849 Rome (Ohio),
† 23.3.1934 Rock Creek (Ohio) – USA
▭ Falk; ThB XXXV.

Walkley, *Winfield Ralph,* painter, screen printer, * 19.2.1909 Brooklyn (New York), † 1954 – USA ⊡ Falk.

Walkot, *Gerrit,* copper engraver, * Amsterdam (?), f. 1736, † before 9.12.1760 – NL ⊡ ThB XXXV; Waller.

Walkowitz, *Abraham,* painter, etcher, master draughtsman, * 28.3.1878 or 22.3.1880 or 28.3.1880 (?) or 28.3.1880 Tjumen, † 27.1.1965 Brooklyn (New York) – USA, RUS ⊡ DA XXXII; EAAm III; Edouard-Joseph III; Falk; ThB XXXV; Vollmer V.

Walkum, *Hans,* goldsmith, † 1586 – D ⊡ Seling III.

Wall, *A. Bryan,* landscape painter, marine painter, * 1872 Allegheny City (Pennsylvania), † 1937 or about 1938 Pittsburgh (Pennsylvania) – USA ⊡ Falk; Vollmer V.

Wall, *A. J.,* illustrator, master draughtsman, f. 1889, l. 1897 – GB ⊡ Houfe.

Wall, *Adolf Friedrich von de* → **Dewall,** *Adolf Friedrich van*

Wall, *Alfred* (EAAm III) → **Wall,** *Alfred S.*

Wall, *Alfred S.* (Wall, Alfred), landscape painter, * 1809, † 6.6.1896 Pittsburgh (Pennsylvania) – USA, GB ⊡ EAAm III; Falk; Groce/Wallace.

Wall, *Andreas Lorentzon,* goldsmith, silversmith, f. 1711, l. 1746 – S ⊡ SvKL V; ThB XXXV.

Wall, *Anna de,* graphic artist, silhouette cutter, * 24.6.1899, l. before 1961 – D ⊡ Vollmer V; Wietek.

Wall, *Bengt* → **Wall,** *Bengt Verner*

Wall, *Bengt Verner,* painter, master draughtsman, * 23.1.1916 Boden – S ⊡ SvKL V.

Wall, *Benjamin,* painter, * 1746 or 1749 Färgelanda (Dalsland), † after 1807 Färgelanda (Dalsland) – S ⊡ SvKL V; ThB XXXV.

Wall, *Bernhardt* (Wall, Bernhardt T.), etcher, illustrator, lithographer, * 30.12.1872 Buffalo (New York), † about 1955 – USA ⊡ Falk; Samuels.

Wall, *Bernhardt T.* (Samuels) → **Wall,** *Bernhardt*

Wall, *Börje,* goldsmith, f. 1683, † 1711 – S ⊡ ThB XXXV.

Wall, *Brian,* metal sculptor, * 5.9.1931 London – GB ⊡ ContempArtists; Spalding; Vollmer VI.

Wall, *Constant van de* → **Wall,** *Jacobus Constant Marinus van de*

Wall, *Cynthia,* painter, * 1927 – GB ⊡ McEwan.

Wall, *Emily W.,* painter, f. 1889, l. 1895 – GB ⊡ Johnson II; Wood.

Wall, *George,* painter, * 1930 Durham, † 1974 – GB ⊡ Spalding.

Wall, *Gertrude Rupel,* painter, graphic artist, designer, sculptor, glass artist, tile maker, * 9.2.1881 or 9.2.1886 Greenville (Ohio), † 1971 – USA ⊡ Falk; Hughes.

Wall, *H.,* bird painter, porcelain painter, f. about 1900 – GB ⊡ Neuwirth II.

Wall, *Hermann C.,* painter, illustrator, * 22.9.1875 Stettin, l. 1919 – USA, PL, D ⊡ Falk.

Wall, *Jacobus Constant Marinus van de,* portrait painter, landscape painter, master draughtsman, * 14.7.1889 Rotterdam (Zuid-Holland), † 27.10.1959 New York – NL, GB, USA ⊡ Scheen II.

Wall, *Jan van der,* architectural painter, landscape painter, f. 1756, † after 28.10.1783 – NL ⊡ ThB XXXV.

Wall, *Johannes van der* → **Wal,** *Johannes van der*

Wall, *John,* etcher, glass painter, ceramist, * 1708 Howick (Worcestershire) or Powick (Worcestershire), † 27.6.1776 Bath – GB ⊡ ThB XXXV; Waterhouse 18.Jh..

Wall, *Josef,* painter, etcher, master draughtsman, * 1754 Warschau (?), † 21.1.1798 Warschau (?) – PL ⊡ ThB XXXV.

Wall, *Joseph Barker Daniel,* architect, * 21.4.1849 London, † before 27.4.1923 – GB ⊡ DBA.

Wall, *Lars* → **Wall,** *Lars Erik*

Wall, *Lars Andersson* → **Wall,** *Lorenz Andersson*

Wall, *Lars Erik,* sculptor, * 22.3.1927 Katrineholm – S ⊡ SvK; SvKL V.

Wall, *Lorenz Andersson,* silversmith, f. 1664, l. 1695 – S ⊡ SvKL V.

Wall, *Lou E.,* painter, f. 1891, l. 1894 – USA ⊡ Hughes.

Wall, *Lucas de* (Wael, Lucas de; De Wael, Lucas; Wall, Lucas de & Wael, Lucas de), potter, painter, * 3.3.1591 Antwerpen, † 25.10.1661 Antwerpen – B, NL ⊡ DA XXXII; DPB I; ThB XXXV.

Wall, *Ludvig August,* master draughtsman, * 27.4.1831 Stockholm, † 6.7.1875 Sundsvall – S ⊡ SvKL V.

Wall, *M.,* engraver, * 1849 or 1850 Frankreich, l. 1.6.1881 – USA ⊡ Karel.

Wall, *S.* (*Mistress*), flower painter, f. 1823 – GB ⊡ Pavière II.1.

Wall, *Samuel Edward,* architect, f. 1866, l. 1916 – GB ⊡ DBA.

Wall, *Thomas,* mezzotinter, painter (?), f. 1698 – GB ⊡ Waterhouse 16./17.Jh..

Wall, *Tom,* architect, * 1872, † 1934 – GB ⊡ DBA.

Wall, *Tony,* master draughtsman, f. 1902 – GB ⊡ Houfe.

Wall, *W. G.,* painter, f. 1908 – USA ⊡ Falk.

Wall, *Willem Hendrik van der,* sculptor, stucco worker, master draughtsman, painter (?), * 15.10.1716 Utrecht (Utrecht), † 25.10.1790 Utrecht (Utrecht) – NL ⊡ DA XXXII; Scheen II; ThB XXXV.

Wall, *Willem Rutgaart van der,* painter, sculptor (?), * 9.3.1756 Utrecht (Utrecht), † 5.12.1813 Utrecht (Utrecht) – NL ⊡ Scheen II; ThB XXXV.

Wall, *William,* silversmith, f. 1701 – IRL ⊡ ThB XXXV.

Wall, *William Allen,* painter, * 19.5.1801 New Bedford (Massachusetts), † 6.9.1885 New Bedford (Massachusetts) – USA ⊡ Brewington; EAAm III; Groce/Wallace; ThB XXXV.

Wall, *William Archibald,* landscape painter, * 1828 New York, † 1880 (?) – USA ⊡ EAAm III; Johnson II; Mallalieu; Wood.

Wall, *William Coventry,* landscape painter, portrait painter, * 1810 England, † 19.11.1886 Pittsburgh – USA ⊡ EAAm III; Groce/Wallace.

Wall, *William G.* (Mallalieu; Strickland II; Wood) → **Wall,** *William Guy*

Wall, *William Guy* (Wall, William G.), landscape painter, watercolourist, * 1792 Dublin, † about 1864 Dublin (?) – IRL, USA ⊡ Brewington; DA XXXII; EAAm III; Mallalieu; Strickland II; ThB XXXV; Wood.

Wall Perné, *G. van de* (Mak van Waay) → **Perné,** *Gustaaf Frederik van de Wall*

Wall Perné, *Gustaaf Frederik van de* (ThB XXXV) → **Perné,** *Gustaaf Frederik van de Wall*

Wall Perné, *Gustav van de* (Ries) → **Perné,** *Gustaaf Frederik van de Wall*

Walla, *Josef* → **Walla,** *József*

Walla, *József,* woodcutter, * 1843 or about 1844 Budapest or Pest, † after 1907 – H, F, D ⊡ MagyFestAdat; ThB XXXV.

Wallace, decorative painter, f. 1857, l. 1859 – USA ⊡ Groce/Wallace.

Wallace, *A.,* painter, f. 1888 – GB ⊡ McEwan.

Wallace, *A. H.,* portrait painter, f. 1837 – USA ⊡ Groce/Wallace.

Wallace, *A. R.,* artist, f. 1932 – USA ⊡ Hughes.

Wallace, *Alastair,* artist, f. 1987 – GB ⊡ McEwan.

Wallace, *Amy* (Falk) → **Wallace,** *Amy S.*

Wallace, *Amy S.* (Wallace, Amy), still-life painter, landscape painter, f. 1924 – USA ⊡ Falk; Hughes.

Wallace, *Anne Paterson,* painter, * 1923 Montrose (Tayside) – GB ⊡ McEwan; Spalding.

Wallace, *Arthur G.,* architect, f. 1907 – GB ⊡ Brown/Haward/Kindred.

Wallace, *Benjamin A.,* portrait painter, miniature painter, f. after 1773, l. 1830 – USA ⊡ Groce/Wallace; ThB XXXV.

Wallace, *Brenton Greene,* architect, * 28.6.1891 Philadelphia, † 6.1968 – USA ⊡ Tatman/Moss.

Wallace, *Carleton* (*Mistress*), painter, f. 1921 – USA ⊡ Falk.

Wallace, *Diana* → **Bloomfield,** *Diana*

Wallace, *Edith E.,* painter, f. 1887, l. 1893 – GB ⊡ McEwan.

Wallace, *Effie,* painter, f. 1921 – GB ⊡ McEwan.

Wallace, *Ellen* → **Sharples,** *Ellen*

Wallace, *Ellen,* painter, f. 1838, l. 1843 – GB ⊡ Johnson II; Wood.

Wallace, *Ethel A.,* painter, designer, decorator, * Chesterfield (New Jersey), f. 1940 – USA ⊡ Falk.

Wallace, *Ethel M.,* painter, f. 1930 – USA ⊡ Hughes.

Wallace, *Frances Revett,* watercolourist, * 1900 San Francisco – USA ⊡ Hughes.

Wallace, *Frank* (Wallace, Harold Frank), landscape painter, watercolourist, master draughtsman, * 21.3.1881, † 16.9.1962 – GB ⊡ McEwan; ThB XXXV; Windsor.

Wallace, *Frederick E.* (EAAm III) → **Wallace,** *Fredrick Ellwood*

Wallace, *Fredrick Ellwood* (Wallace, Frederick E.), portrait painter, * 19.10.1893 Haverhill (Massachusetts), † 9.5.1958 – USA ⊡ EAAm III; Falk.

Wallace, *George,* painter, f. 13.11.1667, l. 1692 – GB ⊡ Apted/Hannabuss; McEwan.

Wallace, *George* (1920), painter, * 7.6.1920 Sandycove – CDN, GB, IRL ⊡ Ontario artists.

Wallace, *Georgia Burns,* painter, f. 1915 – USA ⊡ Falk.

Wallace, *Harold Frank* (McEwan; Windsor) → **Wallace,** *Frank*

Wallace, *Harry,* painter, f. 1886, l. 1891 – GB ⊡ Wood.

Wallace, *Helen,* painter, f. 1920, † 1933 – ZA ⊡ Berman.

Wallace, *Helen P.,* painter (?), f. 1907 – GB ⊡ McEwan.

Wallace, *Henry,* landscape painter, f. 1897 – GB ⊡ McEwan.

Wallace, *Isabel H.*, watercolourist, f. 1941
– GB ▭ McEwan.
Wallace, *Isabella*, flower painter, f. 1896
– GB ▭ McEwan.
Wallace, *J. (1844)* (Wallace, J.), painter,
f. 1844 – GB ▭ Grant; Wood.
Wallace, *J. (1893)*, painter(?), f. 1893
– GB ▭ McEwan.
Wallace, *J. W.*, painter, f. 1913 – USA
▭ Falk.
Wallace, *James (1852)*, marble
sculptor, f. 1852, l. 1856 – USA
▭ Groce/Wallace.
Wallace, *James (1872)*, landscape painter,
* 1872, † 5.1911 London – GB
▭ ThB XXXV; Wood.
Wallace, *James (1880)*, landscape
painter, * about 1880, † 1937 – GB
▭ McEwan.
Wallace, *James (1980)*, landscape painter,
f. 1980 – GB ▭ McEwan.
Wallace, *John (1801)*, portrait painter,
f. 1801, l. 1866 – GB ▭ McEwan.
Wallace, *John (1841)*, landscape painter,
* 1841, † 1903 or 1905 – GB
▭ Johnson II; McEwan; Wood.
Wallace, *John (1903)*, painter, illustrator,
caricaturist, lithographer, † 1903
Edinburgh – GB ▭ Lister; ThB XXXV.
Wallace, *John (1939)*, wood sculptor,
f. before 1939, l. before 1961 – USA
▭ Vollmer V.
Wallace, *John C.* → Wallace, *John* (1841)
Wallace, *John Laurie* (Laurie-Wallace,
John), painter, sculptor, * 29.7.1864
Garvagh (Irland), l. 1947 – USA, IRL
▭ Falk.
Wallace, *Laurence*, painter, * 1952 – GB
▭ Spalding.
Wallace, *Leontine*, painter, f. 1932 – USA
▭ Hughes.
Wallace, *Lewis*, painter, illustrator,
* 10.4.1827 Brookville (Indiana),
† 15.2.1905 Crawfordsville (Indiana)
– USA ▭ EAAm III; Falk; Samuels.
Wallace, *Lewis Alexander*, architect,
* about 1789, † 23.11.1861 Edinburgh
– GB ▭ Colvin.
Wallace, *Lewis J. (1851)*, sculptor,
* 10.3.1851 Schenectady (New York),
l. 1910 – USA ▭ Falk.
Wallace, *Lucy*, painter, designer, artisan,
* 1884 Montclair (New Jersey), l. before
1962 – USA ▭ EAAm III; Falk.
Wallace, *Maj-Len* → Wallace, *Maj-Len
Birgitta*
Wallace, *Maj-Len Birgitta*, painter,
sculptor, * 17.2.1944 Helsinki – CDN,
SF ▭ Ontario artists.
Wallace, *Marjorie*, painter, illustrator,
* 1925 Edinburgh – ZA ▭ Berman.
Wallace, *Mary*, painter, embroiderer,
f. 1870, l. 1874 – GB ▭ McEwan.
Wallace, *Moira*, portrait painter, * 1911
Carmel (California), † 15.1.1979
Monterey Peninsula (California) – USA
▭ Hughes.
Wallace, *Nat Roberts* (Mistress) →
Wallace, *Ethel A.*
Wallace, *Oscar J.*, artist, f. 1856 – USA
▭ Groce/Wallace.
Wallace, *Ottilie* (MacLaren, Ottilie H.),
sculptor, * 2.8.1875 Edinburgh, l. before
1942 – GB ▭ McEwan; ThB XXXV.
Wallace, *R.*, porcelain painter, gilder,
jeweller, f. 1886 – GB ▭ Neuwirth II.
Wallace, *Robert (1667)*, painter, f. 1667,
l. 1.12.1669 – GB ▭ Apted/Hannabuss.
Wallace, *Robert (1789)*, architect, * 1789
or 1790 or about 1790, † 11.2.1874
Tunbridge Wells – GB ▭ Colvin; DBA.

Wallace, *Robert Bruce*, figure painter,
illustrator, f. 1867, † 1893 Manchester
– GB ▭ Houfe; Johnson II; Wood.
Wallace, *Robert R.*, painter, f. 1917 –
USA ▭ Falk.
Wallace, *Robin*, etcher, watercolourist,
* 17.3.1897 Kendal, l. before 1961
– GB ▭ Bradshaw 1947/1962;
ThB XXXV; Vollmer V; Windsor.
Wallace, *Thomas J.*, sculptor, f. 1854,
l. 1860 – USA ▭ Groce/Wallace.
Wallace, *Walter*, portrait sculptor, f. 1868,
l. 1878 – GB ▭ McEwan.
Wallace, *William (1615)*, architect,
stonemason, f. about 1615, † 10.1631
Edinburgh (Lothian) – GB ▭ Colvin;
DA XXXII.
Wallace, *William (1617)* (Wallace,
William), mason, f. 1617, † 1631 – GB
▭ McEwan.
Wallace, *William (1678)*, painter,
f. 1.5.1678 – GB ▭ Apted/Hannabuss.
Wallace, *William (1701)*, architect, f. 1701
– GB ▭ McEwan.
Wallace, *William (1801)*, portrait painter,
* 1801 Falkirk (Central), † 8.7.1866
Glasgow (Strathclyde) – GB ▭ McEwan;
ThB XXXV.
Wallace, *William (1826)*, topographer,
f. 1826 – GB, CDN ▭ Harper.
Wallace, *William (1834)*, master
draughtsman(?), f. 10.1834 – ZA
▭ Gordon-Brown.
Wallace, *William (1886)*, artist, f. 1886
– CDN ▭ Harper.
Wallace, *William H.*, landscape painter,
etcher, f. 1850, l. 1889 – USA
▭ Groce/Wallace.
Wallace, *William R.*, engraver,
lithographer, f. 1855, l. 1859 – USA
▭ Groce/Wallace.
Wallace-Crabbe, *Robin*, painter, graphic
artist, * 1938 Melbourne – AUS
▭ Robb/Smith.
Wallach, *Anna Susanna*, painter,
master draughtsman, designer,
illustrator, * 6.10.1908 Köln – NL,
D ▭ Scheen II.
Wallach, *Jean-Jacques*, painter,
* Masevaux (Haute-Rhin),
f. before 1957, l. 1957 – F
▭ Bauer/Carpentier VI.
Wallachy, *Eugen* (Toman II) → Wallachy,
Jenő
Wallachy, *Jenő* (Wallachy, Eugen), portrait
painter, * 1.1.1855 Szepesszombat,
l. before 1877 – H ▭ ThB XXXV;
Toman II.
Wallack, *August*, sculptor, * Weimar,
f. 1836, l. 1838 – A, D ▭ ThB XXXV.
Wallaert, *D.*, copper engraver, f. 1701
– F ▭ ThB XXXV.
Wallaert, *Gaston*, painter, lithographer,
etcher, * 1889 Brüssel, † 1954 – B
▭ DPB II; Vollmer V.
Wallaert, *Pierre Joseph*, landscape
painter, marine painter, * 23.1.1753
or 16.3.1755 Lille, † 1810(?) Paris – F
▭ ThB XXXV.
Wallaerts, *Antoine* → Vallaerts, *Antoine*
Wallain, *Nanine* → Vallain, *Nanine*
Walland, *Reinder Bernhard*, goldsmith,
f. 1783, l. 1795 – D ▭ ThB XXXV.
Wallander, *Alf*, painter, artisan, master
draughtsman, graphic artist, modeller,
designer, * 11.10.1862 Stockholm,
† 29.8.1914 or 29.9.1914 Stockholm
– S ▭ Konstlex.; Neuwirth II; SvK;
SvKL V; ThB XXXV.
Wallander, *Barbro* → Wallander, *Barbro
Elisabet*

Wallander, *Barbro Elisabet*, painter,
* 4.5.1909 – S ▭ SvKL V.
Wallander, *Bengt* → Wallander, *Bengt
Gustav Lennart*
Wallander, *Bengt Gustav Lennart*, painter,
* 28.9.1918 Stockholm – S ▭ SvKL V.
Wallander, *Charlotta*, master draughtsman,
lithographer, * 1823 – S ▭ SvKL V.
Wallander, *Gerda* (Konstlex.) →
Wallander, *Gerda Charlotta*
Wallander, *Gerda Charlotta* (Wallander,
Gerda), portrait painter, genre painter,
* 17.8.1860 Stockholm, † 14.1.1926
Stockholm – S ▭ Konstlex.; SvK;
SvKL V; ThB XXXV.
Wallander, *Josef Wilhelm* (SvK) →
Wallander, *Wilhelm*
Wallander, *Joseph Wilhelm* (SvKL V) →
Wallander, *Wilhelm*
Wallander, *Pehr* → Wallander, *Pehr
Emanuel*
Wallander, *Pehr Emanuel*, painter,
* 24.3.1783, † 11.1.1858 Stockholm
– S ▭ SvKL V.
Wallander, *Sven* (Wallander, Sven Adolf),
architect, * 15.6.1890 Stockholm, † 1969
Stockholm – S ▭ SvK; ThB XXXV;
Vollmer V.
Wallander, *Sven Adolf* (ThB XXXV) →
Wallander, *Sven*
Wallander, *T. W.*, painter, f. 1869 – GB
▭ Wood.
Wallander, *Wilhelm* (Wallander, Joseph
Wilhelm; Wallander, Josef Wilhelm),
genre painter, lithographer, master
draughtsman, * 15.5.1821 Stockholm,
† 6.2.1888 Stockholm – S ▭ Konstlex.;
SvK; SvKL V; ThB XXXV.
Wallange, *William* → Valance, *William*
Wallant, *József* → Bullant, *József*
Wallaschek, *Math.*, maker of
silverwork, f. 1868, l. 1870 – A
▭ Neuwirth Lex. II.
Wallat, *Paul*, marine painter, etcher,
sculptor, * 1.6.1879 Rostock, l. before
1961 – D, DK ▭ ThB XXXV;
Vollmer V.
Wallays, *Edouard Auguste*, painter,
* 13.7.1813 Brügge, † 1891 – B
▭ DPB II; ThB XXXV.
Wallbaum, medalist, copper engraver,
f. 1809 – D ▭ ThB XXXV.
Wallbaum, *Matthäus* → Wallbaum,
Matthias
Wallbaum, *Matthes* → Wallbaum,
Matthias
Wallbaum, *Matthias* (Walbaum, Matthias),
goldsmith, * 1554 Kiel, † 11.1.1632 or
11.1.1632 Augsburg – D ▭ DA XXXII;
Seling III; ThB XXXV; Weilbach VIII.
Wallbeck-Hallgren, *Thorgny* → Wallbeck-
Hallgren, *Thorgny Andreas*
Wallbeck-Hallgren, *Thorgny Andreas*,
master draughtsman, * 12.7.1878
Göteborg, † 12.8.1925 or 13.8.1925
Stockholm – S ▭ SvK; SvKL V;
ThB XXXV.
Wallberg, *A.*, silversmith, f. 1792 – S
▭ ThB XXXV.
Wallberg, *Allan* (Wallberg, Allan Fredrik),
sculptor, furniture designer, * 15.11.1909
Boden, † 1974 – S ▭ Konstlex.; SvK;
SvKL V.
Wallberg, *Allan Fredrik* (SvKL V) →
Wallberg, *Allan*
Wallberg, *Bengt* → Wallberg, *Bengt
Simon Fredrik*
Wallberg, *Bengt Simon Fredrik*, painter,
master draughtsman, graphic artist,
* 26.4.1931 Lund – S ▭ SvKL V.

Wallberg, *Carl Henrik,* portrait painter, genre painter, master draughtsman, * 21.9.1810 Vadstena, † 29.1.1904 Linköping – S ⟐ SvKL V; ThB XXXV.

Wallberg, *Claes,* cabinetmaker, sculptor, f. 1765 – S ⟐ SvKL V.

Wallberg, *Frans Bertil,* architect, * 1862 Österslöv (Schonen), † 28.4.1935 Ängelholm – S ⟐ SvK; ThB XXXV.

Wallberg, *Gurli* → **Wallberg,** *Gurli Marianne*

Wallberg, *Gurli Marianne,* painter, * 28.10.1916 Folkärna – S ⟐ SvKL V.

Wallberg, *Gustaf* → **Wallberg,** *Hans Gustaf*

Wallberg, *Hans Gustaf,* painter, master draughtsman, graphic artist, * 12.5.1758, † 8.11.1834 Stockholm – S ⟐ SvKL V.

Wallberg, *Ingrid* → **Lindborg,** *Ingrid*

Wallberg, *Jacob* → **Wallenberg,** *Jacob*

Wallberg, *Owe* (Wallberg, Owe Wilhelm; Wallberg, Owe Vilhelm), painter, * 20.2.1920 Göteborg – S ⟐ SvK; SvKL V.

Wallberg, *Owe Vilhelm* (SvK) → **Wallberg,** *Owe*

Wallberg, *Owe Wilhelm* (SvKL V) → **Wallberg,** *Owe*

Wallberg-Ewerlöf, *Aina* → **Wallberg-Ewerlöf,** *Aina Linnéa*

Wallberg-Ewerlöf, *Aina Linnéa,* sculptor, * 1890 Gävle, † 6.8.1949 Lövgrund (Gävle) – S ⟐ SvKL V.

Wallberg-Lindborg, *Ingrid* → **Lindborg,** *Ingrid*

Wallberg-Lindborg, *Ingrid Ida Katarina* → **Lindborg,** *Ingrid*

Wallborg → **Wallberg,** *Hans Gustaf*

Wallbrand, *Claës* (Wallbrand, Claës Lennart), painter, master draughtsman, advertising graphic designer, graphic artist, * 30.3.1927 Lund – S ⟐ Konstlex.; SvK; SvKL V.

Wallbrand, *Claës Lennart* (SvKL V) → **Wallbrand,** *Claës*

Wallbrecht, *Ferdinand,* architect, * 7.4.1841 Elze (Hannover), † 1905 – D ⟐ ThB XXXV.

Walldén, *Marita* (Vallden, Marita), sculptor, * 2.9.1896 or 2.10.1896 Viipuri, l. 1957 – SF ⟐ Koroma; Kuvataiteilijat; Nordström; Paischeff.

Walldin, *Samuel* → **Waldin,** *Samuel*

Walldin of Winchester, *Samuel* (?) → **Waldin,** *Samuel*

Walldorf, *Benno,* painter, master draughtsman, graphic artist, * 1928 Gießen – D ⟐ BildKueFfm.

Walle, *Adriaan van de* (Vandewalle, Adriaan), portrait painter, still-life painter, * 1907 Dixmuiden – B ⟐ DPB II; Vollmer V.

Walle, *Eugenie van de* (Van de Walle, Eugénie), landscape painter, f. about 1820 – B ⟐ DPB II; ThB XXXV.

Walle, *Frederik Willem van de,* watercolourist, master draughtsman, etcher, * 9.12.1942 Den Haag (Zuid-Holland) – NL ⟐ Scheen II.

Walle, *Georges van de* (Van de Walle, Georges), animal painter, * 1861 Gent, † 1923 Gent – B ⟐ DPB II; Schurr V.

Walle, *Johann,* bell founder, f. about 1500 – D ⟐ Merlo; ThB XXXV.

Wallé, *Johann Anton,* architect, * 23.10.1807 Köln, † 3.9.1876 Köln – D ⟐ Merlo; ThB XXXV.

Walle, *Marie,* master draughtsman, painter, * 1886, † 19.8.1933 – N ⟐ NKL IV.

Wallé, *Peter Hubert,* architect, * 3.12.1845 Köln, † 9.9.1904 Berlin – D ⟐ Merlo.

Walle, *Signe,* painter, graphic artist, * 5.5.1890 Jeløya, † 1.12.1972 Moss – N ⟐ NKL IV.

Walle, *W. A. van de* (Mak van Waay) → **Walle,** *Willem Albertus van de*

Walle, *Willem Albertus van de* (Walle, W. A. van de), decorative painter, master draughtsman, glass painter, graphic artist, * 15.5.1906 Den Haag (Zuid-Holland) – NL ⟐ Mak van Waay; Scheen II.

Wallecan, *Alfred* (DPB II) → **Wallecan,** *Fred*

Wallecan, *Fred* (Wallecan, Alfred), figure painter, landscape painter, * 1894 Menin, † 1960 – B ⟐ DPB II; Vollmer V.

Wallee, *Louis,* watercolourist, landscape painter, * 1773 Berleburg, † 12.3.1838 Salzburg – A ⟐ Fuchs Maler 19.Jh. IV; ThB XXXV.

Walleen, *Hans Axel,* painter, * 1902 – USA ⟐ Vollmer VI.

Walleghem, *Pieter van,* sculptor, f. 1743 – B ⟐ ThB XXXV.

Walleitner, *Markus,* painter, etcher, * 5.9.1900 Furth (Deisenhofen) – D ⟐ ThB XXXV.

Wallen, architect, f. 1868 – GB ⟐ DBA.

Wallén, *Carl Peter,* goldsmith, silversmith, * Schweden, f. 20.5.1812, l. 1814 – DK ⟐ Bøje I.

Wallen, *Frederick,* architectural painter, architect, * 1831, l. 1905 – GB ⟐ DBA; Wood.

Wallén, *Gustaf* (Konstlex.) → **Wallén,** *Gustaf Theodor*

Wallén, *Gustaf Theodor* (Wallén, Gustaf), genre painter, portrait painter, landscape painter, sculptor, graphic artist, master draughtsman, * 14.12.1860 Stockholm, † 15.1.1948 Leksand – S ⟐ Konstlex.; SvK; SvKL V; ThB XXXV.

Wallen, *Jacobea van der,* master draughtsman, f. about 1732 – NL ⟐ ThB XXXV.

Wallén, *Johan August,* sculptor, * 15.11.1844, † 31.5.1891 Skeda – S ⟐ SvKL V.

Wallen, *John,* architect, * 1785, † 13.2.1865 – GB ⟐ Colvin; DBA.

Wallén, *Karl Thore Sigurd,* painter, master draughtsman, sculptor, * 20.4.1914 Väddö – S ⟐ SvKL V.

Wallén, *Thore* → **Wallén,** *Karl Thore Sigurd*

Wallen, *William,* architect, architectural draughtsman, * 1807, † about 1854 – GB ⟐ DBA; Grant.

van de Wallen-Pieterszin, landscape painter, graphic artist, * 1817 Middelburg (Zeeland), † 1890 Sint-Maria-Horebeke – B ⟐ DPB II.

Wallèn-Wedel, *Alice* → **Wedel,** *Alice*

Wallèn-Wedel, *Alice Ingegerd* → **Wedel,** *Alice*

Wallenberg, *Anna* → **Wallenberg,** *Anna Eleonora Charlotta*

Wallenberg, *Anna Eleonora Charlotta,* portrait painter, genre painter, landscape painter, * 26.8.1838 Stockholm, † 23.2.1910 Stockholm – S ⟐ SvK; SvKL V; ThB XXXV.

Wallenberg, *Augustinus Svensson,* sculptor, * 29.4.1865, l. 1891 – S ⟐ SvKL V.

Wallenberg, *Axel* (Wallenberg, Axel Gereon), sculptor, medalist, master draughtsman, * 22.5.1898 Nässjö, l. 1966 – S ⟐ Konstlex.; SvK; SvKL V; ThB XXXV; Vollmer V.

Wallenberg, *Axel Gereon* (SvKL V; ThB XXXV) → **Wallenberg,** *Axel*

Wallenberg, *Jacob,* master draughtsman, * 5.3.1746 Viby, † 25.8.1778 Mönsterås – S ⟐ SvKL V.

Wallenberg, *Jacob Fredric,* painter, * 1864 Stockholm, † 1937 – S ⟐ SvKL V.

Wallenberg, *Johan Larsson,* sculptor, * Valla, f. 1678, † 5.1687 Stockholm – S ⟐ SvKL V.

Wallenberg, *Stig E.,* painter, master draughtsman, * 1929 Stockholm – S ⟐ SvKL V.

Wallenberg-Nessenyi, *Gisela* (Waltenberg, Gisela), flower painter, * 16.4.1876 Prag, † 20.3.1939 Wien – CZ, A ⟐ Fuchs Maler 19.Jh. Erg.-Bd II; Fuchs Maler 19.Jh. IV.

Wallenberger, *Johann,* painter, gilder, f. 1792, l. 1804 – A ⟐ ThB XXXV.

Wallenberger, *Karl,* painter, gilder, f. 1722, l. 1769 – A ⟐ ThB XXXV.

Wallenburger, *Ernst,* painter, graphic artist, * 20.9.1902 Ketzin (Havel) – D ⟐ Vollmer V.

Wallenfels, *Vladimír,* architect, * 17.8.1895 Svaté Pole – CZ ⟐ Toman II.

Wallengren, *Olle* (Wallengren, Olof Yngvar Daniel), landscape painter, flower painter, decorator, advertising graphic designer, * 10.3.1907 Hälsingborg – S ⟐ Konstlex.; SvK; SvKL V; Vollmer V.

Wallengren, *Olof Yngvar Daniel* (SvKL V) → **Wallengren,** *Olle*

Wallenius, *Bengt Gabriel,* architect, painter, * 17.5.1861 Länna, † 23.9.1955 Stockholm – S ⟐ SvKL V.

Wallenius, *Maija,* painter, * 16.5.1917 Helsinki – SF ⟐ Kuvataiteilijat.

Wallenius, *Otto* → **Wallenius,** *Otto Vladimir*

Wallenius, *Otto Vladimir* (Vallenius, Otto Vladimir), figure painter, landscape painter, * 9.4.1855 Kemi, † 25.6.1925 Kemi – SF ⟐ Koroma; Kuvataiteilijat; Nordström; Paischeff; Vollmer V.

Wallenösser, *Leopold,* goldsmith, f. 1797 – D ⟐ ThB XXXV.

Wallenqvist, *Edvard,* portrait painter, landscape painter, flower painter, master draughtsman, graphic artist, * 27.7.1894 Ulricehamn, † 1986 Stockholm – S ⟐ Konstlex.; SvK; SvKL V; ThB XXXV; Vollmer V.

Wallenrod, *Lucille,* painter, * 1920 – USA ⟐ Vollmer V.

Wallensköld, *Emilia* (Wallensköld, Emilia Charlotta; Wallensköld, Emilia Charlotta), painter, * 3.12.1830 Syväläks, † 31.5.1895 Helsinki – SF, S ⟐ Nordström; SvKL V.

Wallensköld, *Emilia Charlotta* (SvKL V) → **Wallensköld,** *Emilia*

Wallenstein, *Gh.,* portrait painter, history painter, * 1793, † 26.12.1858 Bukarest – RO ⟐ ThB XXXV.

Wallenstein, *Julius* (Wallestein, Julius), portrait painter, * 1805, † 1888 – D ⟐ Groce/Wallace; ThB XXXV.

Wallenstein, *Thekla,* painter, f. before 1905, l. before 1912 – D ⟐ Rump.

Wallenstråle, *Emil* → **Wallenstråle,** *Paul Emil*

Wallenstråle, *Paul Emil,* painter, master draughtsman, * 14.8.1820 Vittisbofjärd (Åbo län), † 17.1.1897 Stockholm – S ⟐ SvKL V.

Wallenstrand, *Carl* (Wallenstrand, Carl Ulrik), miniature painter, master draughtsman, * 2.11.1785 Stockholm, † 18.1.1816 Stockholm – S ⟐ SvKL V; ThB XXXV.

Wallenstrand, *Carl Ulrik* (SvKL V) →
Wallenstrand, *Carl*
Wallentin, *Carl* → **Wallentin,** *Carl Libert*
Wallentin, *Carl Libert*, painter,
* 11.3.1878 Gånarp (Hjärnarps socken),
l. 1961 – S ◻ SvKL V.
Wallentin, *Gunnar* (Wallentin, Gunnar
Arnold; Wallentin, Gunnar Arnold J:son),
portrait painter, landscape painter, animal
painter, sculptor, * 6.6.1905 Mölle
(Schonen) or Brunnby – S ◻ SvK;
SvKL V; Vollmer V.
Wallentin, *Gunnar Arnold* (SvKL V) →
Wallentin, *Gunnar*
Wallentin, *Gunnar Arnold J:son* (SvK) →
Wallentin, *Gunnar*
Wallentin, *Karl Bernhard Raymond*,
painter, * 9.9.1906 Kalmar – S
◻ SvKL V.
Wallentin, *Raymond* → **Wallentin,** *Karl
Bernhard Raymond*
Wallepagy, *Johann Adolf* → **Valepagi,**
Johann Adolf
Wallepagy, *Stephan Adolf* → **Valepagi,**
Stephan Adolf
Waller (1776), stucco worker, f. 1776 – D
◻ ThB XXXV.
Waller (1789), painter(?), f. 1789 – ZA
◻ Gordon-Brown.
Waller, *A.*, engraver, f. 1886, l. 1900
– CH ◻ Brun IV.
Waller, *A. Honeywood* (Johnson II) →
Waller, *A. Honywood*
Waller, *A. Honywood* (Waller, A.
Honeywood), landscape painter, f. 1884,
l. 1891 – GB ◻ Johnson II; Wood.
Waller, *Annie E.*, painter, f. 1876, l. 1878
– GB ◻ Mallalieu; Wood.
Waller, *Anton* (Waller, Antonín),
fresco painter, * 11.4.1861 Neumugl
(Marienbad), † 10.5.1934 Düsseldorf
– CZ, D ◻ ThB XXXV; Toman II.
Waller, *Antonín* (Toman II) → **Waller,**
Anton
Waller, *Arthur Prettyman*, painter, * 1872
– GB ◻ Wood.
Waller, *Barbara*, sculptor, animal painter,
* 27.12.1923 Loxwood (Sussex) – GB
◻ Vollmer VI.
Waller, *C. (1788)*, painter, f. 1788 – GB
◻ Grant.
Waller, *C. (1863)*, flower painter,
f. 1863, l. 1865 – GB ◻ Johnson II;
Pavière III.2; Wood.
Waller, *Canon Arthur Pretyman*, painter,
* 7.2.1872 Waldringfield (Suffolk) – GB
◻ Vollmer VI.
Waller, *Catharina Petronella Susanna
van Eibergen* (Waller, Catharina
Petronella Suzanna), woodcutter,
master draughtsman, * 11.12.1878
Haarlem (Noord-Holland), † 24.10.1969
Amsterdam (Noord-Holland) – NL
◻ Scheen II; Waller.
Waller, *Catharina Petronella Suzanna*
(Scheen II) → **Waller,** *Catharina
Petronella Susanna van Eibergen*
Waller, *Catherine*, illustrator,
painter, * 1954 Metz – F
◻ Bauer/Carpentier VI.
Waller, *Charles D.*, cartographer, f. 1795,
l. 1826 – GB ◻ Mallalieu.
Waller, *Christian*, painter, graphic artist,
designer, * 1895 Castlemaine (Victoria),
† 1954 Melbourne (Victoria) – AUS
◻ Robb/Smith.
Waller, *E. (1832)* (Waller Bzn, E.), master
draughtsman, painter, f. 1832, l. 1834
– NL ◻ Scheen II.
Waller, *E. (1838)* (Waller, E.), painter,
f. 1838 – GB ◻ Johnson II.

Waller, *Edvard* (Waller, Edvard Wilhelm),
sculptor, * 1865 or 22.3.1870 Uppsala
or Stockholm, † 13.3.1921 Paris –
F, S ◻ Konstlex.; SvK; SvKL V;
ThB XXXV.
Waller, *Edvard Wilhelm* (SvKL V) →
Waller, *Edvard*
Waller, *Edward L.*, lithographer, f. 1855,
l. 1858 – USA ◻ Groce/Wallace.
Waller, *Elbert* → **Waller,** *E.* (1832)
Waller, *F. S.*, painter, f. 1873, l. 1892
– GB ◻ Wood.
Waller, *François Gerard*, etcher,
painter, master draughtsman, modeller,
* 23.3.1686 Amsterdam, † 11.3.1765
Amsterdam – NL ◻ Waller.
Waller, *Frank*, landscape painter, genre
painter, etcher, * 12.6.1842 New York,
† 9.3.1923 Morristown (New Jersey) –
USA ◻ EAAm III; Falk; ThB XXXV.
Waller, *Frederick Sandham*, architect,
* 1822, † 22.3.1905 Barnwood
(Gloucestershire) – GB ◻ DBA.
Waller, *Frederick William*, architect,
* 1846, † before 1.12.1933 – GB
◻ DBA.
Waller, *Georg Anton* → **Waller,** *Anton*
Waller, *Harold B. (Mistress)*, painter,
f. 1924 – USA ◻ Falk.
Waller, *Ina* → **Waller,** *Catharina
Petronella Susanna van Eibergen*
Waller, *Ivar Olle* (SvKL V) → **Waller,**
Olle
Waller, *J. G.* (Johnson II) → **Waller,**
John Green
Waller, *Joh. Niklas*, cabinetmaker, f. 1729,
l. 1738 – D ◻ ThB XXXV.
Waller, *Johannes O.*, painter, * 1903
München, † 12.2.1945 – USA, D
◻ Falk.
Waller, *John (1853)* (Waller, John),
engraver, f. 1853, l. 1854 – USA
◻ Groce/Wallace.
Waller, *John (1935)* (Waller, Sten John
Axel; Waller, John), painter, master
draughtsman, graphic artist, * 23.10.1935
Stockholm – S ◻ Konstlex.; SvK;
SvKL V.
Waller, *John Green* (Waller, J. G.),
painter, f. before 1835, l. 1853 – GB
◻ Johnson II; ThB XXXV; Wood.
Waller, *Jonathan*, painter, * 1956
Stratford-upon-Avon – GB ◻ Spalding.
Waller, *Joseph*, sculptor, f. 1788 – D
◻ ThB XXXV.
Waller, *Leonhard*, sculptor, f. 1558,
l. 1563 – A ◻ ThB XXXV.
Waller, *Lionel Thomas*, architect, † before
6.11.1886 – GB, AUS ◻ DBA.
Waller, *Lorenz* → **Waller,** *Renz*
Waller, *Lucy*, painter, f. 1891, l. 1892
– GB ◻ Johnson II; Wood.
Waller, *M. M.*, fruit painter, f. 1830,
l. 1832 – GB ◻ Johnson II;
Pavière III.1.
Waller, *Mady*, painter, * 24.11.1930 Etain
(Meuse) – F ◻ Bauer/Carpentier VI.
Waller, *Margaret*, portrait painter,
landscape painter, * 13.11.1916 – GB
◻ Vollmer VI.
Waller, *Mario*, painter, * 21.3.1954
Sorengo – CH ◻ KVS.
Waller, *Mary Lemon* (Fowler, Mary L.;
Waller, Samuel Edmund (Mistress)),
portrait painter, f. 1871, † 1931 – GB
◻ Wood.
Waller, *Mervyn Napier* → **Waller,** *Napier*
Waller, *Napier*, fresco painter,
mosaicist, * 1893 or 1894 Penshurst
(Australien), † 1972 Melbourne – AUS
◻ Robb/Smith; Vollmer V.

Waller, *Olle* (Waller, Ivar Olle), painter,
master draughtsman, graphic artist,
photographer, * 16.5.1928 Göteborg – S
◻ Konstlex.; SvK; SvKL V.
Waller, *Pickford* (Waller, Pickford R.),
illustrator, decorator, bookplate artist,
book designer, * 1873, † 1927 – GB
◻ Houfe; Peppin/Micklethwait.
Waller, *Pickford R.* (Houfe) → **Waller,**
Pickford
Waller, *Renz*, animal painter, * 3.11.1895
Wiedenbrück (Westfalen), l. before 1961
– D ◻ ThB XXXV; Vollmer V.
Waller, *Richard (1650)*, flower painter,
animal painter, * 1650(?), † 1715 – GB
◻ Mallalieu; Pavière I.
Waller, *Richard (1740)*, clockmaker,
f. 1740 – GB ◻ ThB XXXV.
Waller, *Richard (1811)*, portrait painter,
* 1811, † 18.6.1882 Leeds(?) – GB
◻ ThB XXXV.
Waller, *Richard (1857)*, painter, f. 1857,
l. 1873 – GB ◻ Johnson II; Wood.
Waller, *Robert*, painter, * 29.9.1909
Anaheim (California) – USA ◻ Falk;
Hughes.
Waller, *S. E.* (Mistress) → **Waller,** *Mary
Lemon*
Waller, *Samuel Edmund*, painter,
illustrator, * 16.5.1850 Gloucester
(Gloucestershire), † 9.6.1903 Haverstock
Hill (London) – GB ◻ Houfe; Wood.
Waller, *Samuel Edmund* (Mistress) (Wood)
→ **Waller,** *Mary Lemon*
Waller, *Sten John Axel* (SvKL V) →
Waller, *John* (1935)
Waller, *T. J.*, painter, f. 1860, l. 1865
– GB ◻ Johnson II; Wood.
Waller, *Ture*, sculptor, * 26.8.1882
Göteborg, l. 1912 – S ◻ SvKL V.
Waller, *Ulla*, painter, photographer, * 1916
Stockholm – S ◻ Konstlex..
Waller, *W.*, landscape painter, f. 1831,
l. 1832 – GB ◻ Grant.
Waller Bzn, *E.* (Scheen II) → **Waller,** *E.*
(1832)
Waller-Lindberg, *Ulla Torstensdotter*,
painter, master draughtsman,
* 25.10.1916 Stockholm – S
◻ SvKL V.
Wallerand-Allart, sculptor, f. 1501 – F
◻ ThB XXXV.
Wallerij, *Nicolas de* → **Vallari,** *Nicolas*
Wallerij, *Nicolas* → **Vallari,** *Nicolas*
Wallerius, *Anders Theodor Adolf*, painter,
* 12.4.1874 Göteborg, † 14.2.1937
Hjärtum – S ◻ SvKL V.
Wallerius, *Nicolai* → **Wallerius,** *Nils*
Wallerius, *Nicolaus* → **Wallerius,** *Nils*
Wallerius, *Nils*, graphic artist, * 30.8.1668
Högsby, † 19.7.1740 Karlskrona – S
◻ SvKL V.
Wallerius, *Peter U.*, goldsmith, silversmith,
* about 1762 Schweden, l. 1821 – DK
◻ Bøje I.
Wallerius, *Peter Ulrich* → **Wallerius,**
Peter U.
Wallerius-Lindecrantz, *Maria*, sculptor,
master draughtsman, graphic artist,
* 13.10.1914 Göteborg – S ◻ SvKL V.
Wallerman, *Nicolai* → **Wallerius,** *Nils*
Wallerman, *Nicolaus* → **Wallerius,** *Nils*
Wallerman, *Nils* → **Wallerius,** *Nils*
Wallert, *Åsa* (Wallert, Åsa Sigrid Birgitta),
figure painter, portrait painter, * 1916
Stockholm – S ◻ SvK.
Wallert, *Åsa Sigrid Birgitta* (SvK) →
Wallert, *Åsa*

Wallert, *Axel,* painter, graphic artist, master draughtsman, sculptor, * 29.6.1890 or 30.6.1890 St. Ilian (Västmanland), † 3.5.1962 Stockholm – S ▭ Konstlex.; SvK; SvKL V; ThB XXXV; Vollmer V.

Wallert, *Dieter,* painter, graphic artist, * 26.11.1935 Sopot – D, F ▭ Vollmer V.

Wallert, *Sigrid* (Roos af Hjelmsäter, Sigrid; Roos af Hjelmsäter-Wallert, Sigrid), landscape painter, still-life painter, flower painter, master draughtsman, * 24.11.1890 Förlösa (Småland) or Källtorp (Förlösa socken), † 1972 – S ▭ Konstlex.; SvK; SvKL IV; Vollmer V.

Wallert-Pierrou, *Åsa* (Wallert-Pierrou, Åsa Sigrid Birgitta), painter, master draughtsman, * 26.11.1916 Stockholm – S ▭ Konstlex.; SvKL V.

Wallert-Pierrou, *Åsa Sigrid Birgitta* (SvKL V) → **Wallert-Pierrou,** *Åsa*

Wallery, *Nicolas* (SvK) → **Vallari,** *Nicolas*

Walles, *Gustaf* (Walles, Gustaf Georg), landscape painter, marine painter, flower painter, master draughtsman, * 8.5.1892 Sundsvall, † 1972 Sundsvall – S ▭ Konstlex.; SvK; SvKL V; Vollmer V.

Walles, *Gustaf Georg* (SvKL V) → **Walles,** *Gustaf*

Walleser, *Petrus,* mason, f. 1698, l. before 1726 – D ▭ ThB XXXV.

Walleshausen, *Zsigmond* (MagyFestAdat) → **Walleshausen,** *Zsigmond Antal*

Walleshausen, *Zsigmond Antal* (Walleshausen, Zsigmond; Walleshausen von Cselény, Zsigmond Antal), painter, etcher, linocut artist, lithographer, * 3.12.1888 Wien or Káposztásmegyer, l. before 1961 – H, F, A ▭ MagyFestAdat; ThB XXXV; Vollmer V.

Walleshausen von Cselény, *Zsigmond Antal* (ThB XXXV; Vollmer V) → **Walleshausen,** *Zsigmond Antal*

Walleshausen von Cselény, *Sigismund Anton* → **Walleshausen,** *Zsigmond Antal*

Wallestein, *Julius* (Groce/Wallace) → **Wallenstein,** *Julius*

Wallet, *Albert Charles,* painter, * 29.2.1852 Valenciennes, † about 12.9.1918 – F ▭ ThB XXXV.

Wallet, *Henri-Laurent,* painter, * 1850 Allonne, l. after 1872 – F ▭ Delaire.

Wallet, *Paul Louis Alexandre,* landscape painter, * 24.4.1818 Amiens, l. 1870 – F ▭ ThB XXXV.

Wallet, *Taf,* painter, graphic artist, * 24.11.1902 La Louvière – B ▭ Vollmer V.

Wallett, *William,* painter, f. 1930 – USA ▭ Hughes.

Walley, *Abigail B. P.,* landscape painter, watercolourist, * Boston, f. 1931 – USA ▭ Falk.

Walley, *E.,* illustrator, f. 1851 – B ▭ Wood.

Walley, *John Edwin,* fresco painter, * 2.2.1910 Sheridan (Wyoming) – USA ▭ Falk.

Walley, *Ralph,* goldsmith, * 1661, † 1737 Chester – GB ▭ ThB XXXV.

Walley, *William,* porcelain painter, f. 1887 – GB ▭ Neuwirth II.

Wallfried, *Rudolf,* painter, l. 1914 – D ▭ Wietek.

Wallgren, *Antionette* (SvK) → **Vallgren,** *Antoinette*

Wallgren, *Carl Wilhelm* → **Vallgren,** *Ville*

Wallgren, *Guje* → **Wallgren,** *Gunilla Christina*

Wallgren, *Gunilla Christina,* painter, master draughtsman, * 16.10.1941 Solna – S ▭ SvKL V.

Wallgren, *Gunnar,* architectural painter, landscape painter, bookplate artist, * 24.12.1883 Stockholm, † 12.5.1953 Glava – S ▭ Konstlex.; SvK; SvKL V; Vollmer V.

Wallgren, *Otto* → **Wallgren,** *Otto Henrik*

Wallgren, *Otto Henrik,* history painter, genre painter, portrait painter, master draughtsman, graphic artist, * 26.7.1795 Lerhamn, † 24.5.1857 Stockholm – S ▭ SvK; SvKL V; ThB XXXV.

Wallhammer, *J.,* stucco worker, f. 1772, l. 1775 – SK ▭ ArchAKL.

Wallhammer, *Joseph,* portrait painter, genre painter, * 27.1.1821 Wolfsegg (Donau), l. 1848 – A ▭ Fuchs Maler 19.Jh. Erg.-Bd II; Fuchs Maler 19.Jh. IV; ThB XXXV.

Wallhorn, *Arne* → **Wallhorn,** *Arne Olof Henry*

Wallhorn, *Arne Olof Henry,* master draughtsman, painter, graphic artist, * 5.2.1921 Slite – S ▭ SvKL V.

Walli, *Saga,* painter, master draughtsman, * 29.6.1891 Prag, l. 1945 – CZ, S ▭ SvKL V.

Wallich, *Ahorn Wulff* → **Wallick,** *Arnold*

Wallich, *Arnold* → **Wallick,** *Arnold*

Wallick, *Arnold* (Wallick, Aron Wulff), stage set designer, stage painter, * 11.3.1779 or 11.3.1780 Kopenhagen, † 3.11.1845 Kopenhagen – DK ▭ ThB XXXV; Weilbach VIII.

Wallick, *Aron Wulff* (Weilbach VIII) → **Wallick,** *Arnold*

Wallin, *Anna Brita,* figure painter, painter of interiors, landscape painter, textile artist, master draughtsman, graphic artist, * 15.1.1913 Smögen (Bohuslän) – S ▭ SvK; SvKL V; Vollmer V.

Wallin, *August* (Wallin, Frants August), stage set designer, painter, * 27.6.1841 Rimbo, † 25.11.1919 Kopenhagen – DK, S ▭ SvKL V; Weilbach VIII.

Wallin, *Axel Holger* (SvKL V) → **Wallin,** *Holger*

Wallin, *Bertil* → **Vallien,** *Bertil*

Wallin, *Bianca* → **Tolnai,** *Blanca*

Wallin, *Birgit* → **Wallin,** *Rut Birgit*

Wallin, *Blanca* → **Tolnai,** *Blanca*

Wallin, *Bror* → **Wallin,** *Bror Samuel Theodor*

Wallin, *Bror Samuel Theodor,* watercolourist, glass painter, * 16.8.1864 Söderby Karl, † 28.6.1910 Uppsala – S ▭ SvKL V.

Wallin, *Carl* (Konstlex.; SvK) → **Wallin,** *Carl E.*

Wallin, *Carl E.* (Wallin, Carl Efraim; Wallin, Carl), fresco painter, portrait painter, master draughtsman, still-life painter, * 22.3.1879 Varby or Ö. Husby, † 1918 Chicago (Illinois) – USA, S ▭ Falk; Konstlex.; Pavière III.2; SvK; SvKL V; Vollmer V.

Wallin, *Carl Efraim* (SvKL V) → **Wallin,** *Carl E.*

Wallin, *Carl Georg* (Wallin, Carl Georg August), marine painter, * 2.2.1893 Jonstorp, l. 1964 – S ▭ SvK; SvKL V; Vollmer V.

Wallin, *Carl Georg August* (SvKL V) → **Wallin,** *Carl Georg*

Wallin, *Clementine* (SvKL V) → **Noring,** *Clementina*

Wallin, *David* (Wallin, David August), portrait painter, genre painter, landscape painter, master draughtsman, * 7.1.1876 Östra Husby (Östergötland), † 27.6.1957 Stockholm – S ▭ Konstlex.; SvK; SvKL V; ThB XXXV; Vollmer V.

Wallin, *David August* (SvKL V; ThB XXXV) → **Wallin,** *David*

Wallin, *David Sigurd* (SvKL V) → **Wallin,** *Sigurd*

Wallin, *Edgar* (Wallin, Edgar Johannes), portrait painter, landscape painter, sculptor, graphic artist, * 23.12.1892 Stockholm, † 9.5.1963 Stockholm – S ▭ Konstlex.; SvK; SvKL V; Vollmer V.

Wallin, *Edgar Johannes* (SvKL V) → **Wallin,** *Edgar*

Wallin, *Elias Theodor* (SvKL V) → **Wallin,** *Ellis*

Wallin, *Elin* (Wallin, Elin Kristina), painter, master draughtsman, * 29.12.1884 Göteborg, † 1969 Stockholm – S ▭ Konstlex.; SvKL V.

Wallin, *Elin Bianca Vittoria* → **Tolnai,** *Blanca*

Wallin, *Elin Kristina* (SvKL V) → **Wallin,** *Elin*

Wallin, *Ellis* (Wallin, Elias Theodor), landscape painter, still-life painter, portrait painter, graphic artist, master draughtsman, * 10.2.1888 or 10.12.1888(?) Uppsala, † 1972 Stockholm – S, F ▭ Edouard-Joseph III; Konstlex.; SvK; SvKL V; ThB XXXV; Vollmer V.

Wallin, *Erich* (SvKL V) → **Wallin,** *Erik Nilsson*

Wallin, *Erik Bertil* → **Vallien,** *Bertil*

Wallin, *Erik Nilsson* (Wallin, Erich), folk painter, decorator, f. 1747, † 1773 Nilsvallen – S ▭ SvKL V; ThB XXXV.

Wallin, *Frants August* (SvKL V; Weilbach VIII) → **Wallin,** *August*

Wallin, *Fredrik,* painter, * 18.6.1731 Varnhem, † 22.6.1798 Hjo – S ▭ SvKL V.

Wallin, *Friedrich* → **Wallin,** *Fredrik*

Wallin, *Georg,* master draughtsman, * 31.7.1686 Gävle, † 16.5.1760 Göteborg – S ▭ SvKL V.

Wallin, *Göte* → **Wallin,** *Göte Erik*

Wallin, *Göte Erik,* painter, master draughtsman, * 18.6.1935 Malmö – S ▭ SvKL V.

Wallin, *Gully* → **Gyllenhammar,** *Gully*

Wallin, *Gunnar* (Wallin, Gunnar Vitalis), news illustrator, graphic artist, painter, * 7.3.1896 Göteborg, † 1975 – S ▭ Konstlex.; SvK; SvKL V; Vollmer V.

Wallin, *Gunnar Vitalis* (SvKL V) → **Wallin,** *Gunnar*

Wallin, *Gustav Helmer,* painter, * 8.4.1906 Steneby – S ▭ SvKL V.

Wallin, *Helmer* → **Wallin,** *Gustav Helmer*

Wallin, *Henry* → **Wallin,** *Karl Gunnar Henry*

Wallin, *Hilma Margareta,* painter, * 1912 Bringetofta – S ▭ SvK.

Wallin, *Holger* (Wallin, Axel Holger), painter, master draughtsman, graphic artist, decorator, * 25.2.1921 Österåker – S ▭ Konstlex.; SvK; SvKL V.

Wallin, *Jöran* (d. y.) → **Wallin,** *Georg*

Wallin, *Johan,* painter, * 6.2.1729 Eggby, † 3.4.1814 Skara – S ▭ SvKL V.

Wallin, *Karl Einar Sam* (SvK) → **Wallin,** *Sam*

Wallin, *Karl Einar Samuel* (SvKL V) → **Wallin,** *Sam*

Wallin, *Karl Gunnar Henry,* painter, master draughtsman, sculptor, graphic artist, * 5.7.1928 Film – S ▭ SvKL V.

Wallin, *Klas Evert Stig,* painter, * 30.9.1920 Vaggeryd – S ▭ SvKL V.

Wallin, *Knut,* sculptor, * 1902 – S ▭ SvKL V.

Wallin, *Lars* → **Wallin,** *Lars Bror*

Wallin, *Lars Bror,* painter, master draughtsman, * 26.11.1933 Uppsala – S ▭ SvKL V.

Wallin, *Magnus (1926)* (Wallin, Magnus Vilhelm Gotthold), painter, * 5.8.1926 Fresta – S ▭ SvKL V.

Wallin, *Magnus (1965),* video artist, computer artist, performance artist, * 1965 Kåseberga – S ▭ ArchAKL.

Wallin, *Magnus Vilhelm Gotthold* (SvKL V) → **Wallin,** *Magnus (1926)*

Wallin, *Margareta* → **Wallin,** *Hilma Margareta*

Wallin, *Nils,* folk painter, f. 1817 – S ▭ SvKL V.

Wallin, *Rut Birgit,* painter(?), * 4.10.1923 Foss – S ▭ SvKL V.

Wallin, *Sam* (Wallin, Karl Einar Samuel; Wallin, Karl Einar Sam), landscape painter, pastellist, * 26.2.1915 Stockholm – S ▭ SvK; SvKL V; Vollmer V.

Wallin, *Samuel (1838),* master draughtsman, engraver, f. 1838, l. 1851 – S ▭ SvKL V.

Wallin, *Samuel (1846),* engraver, f. 1846 – S, USA ▭ Groce/Wallace; SvKL V.

Wallin, *Sigurd* (Wallin, David Sigurd), painter, master draughtsman, * 10.6.1916 Nora (Västmanland) – S ▭ Konstlex.; SvK; SvKL V.

Wallin, *Sten,* painter, master draughtsman, * 1929 Skellefteå – S ▭ SvK.

Wallin, *Stig* → **Wallin,** *Klas Evert Stig*

Wallin, *T.,* painter, f. 1888 – GB ▭ Wood.

Wallin, *Ulrica* → **Hydman-Vallien,** *Ulrika*

Wallin, *Ulrica Margareta* → **Hydman-Vallien,** *Ulrika*

Wallin, *Wiktor* → **Wallin,** *Wiktor Emanuel*

Wallin, *Wiktor Emanuel,* painter, * 4.3.1885 Uppsala, l. 1953 – S ▭ SvKL V.

Wallin-Holm, *Ulrika* → **Wallin-Holm,** *Ulrika Elisabeth*

Wallin-Holm, *Ulrika Elisabeth,* painter, master draughtsman, graphic artist, * 5.4.1918 Ludvika – S ▭ SvKL V.

Wallin-Kylander, *Hilma Margareta,* painter, * 26.3.1922 Bringetofta – S ▭ SvKL V.

Wallin-Kylander, *Margareta* → **Wallin-Kylander,** *Hilma Margareta*

Wallin-Tolnai, *Bianca* (Konstlex.) → **Tolnai,** *Blanca*

Wallin-Tolnai, *Elin Bianca Vittoria* (SvKL V) → **Tolnai,** *Blanca*

Wallinder, *Arvid* (Wallinder, Arvid Eugén), painter, master draughtsman, * 23.7.1905 Älmhult, † 1987 Nässjö – S ▭ Konstlex.; SvK; SvKL V.

Wallinder, *Arvid Eugén* (SvKL V) → **Wallinder,** *Arvid*

Wallinder, *Carola* → **Wallinder,** *Carola Marta Maria*

Wallinder, *Carola Marta Maria,* painter, sculptor, master draughtsman, * 24.7.1900 Frankfurt (Main) – D, S ▭ SvKL V.

Wallinder, *Jan* → **Wallinder,** *Jan Erik Magnus*

Wallinder, *Jan Erik Magnus,* architect, * 1915 Stockholm – S ▭ SvK.

Wallinder, *Linnea,* painter, * 1906 – S ▭ SvKL V.

Walling, *Anna M.,* painter, master draughtsman, ceramist, * Warwick (New York), f. before 1968 – USA ▭ EAAm III.

Walling, *C.,* landscape painter, f. 1807, l. 1827 – GB ▭ Grant.

Walling, *Dow,* illustrator, f. 1947 – USA ▭ Falk.

Walling, *Gilbert* (DPB II) → **Walins,** *Gilbert*

Walling, *Henry F.,* lithographer, f. 1854 – USA ▭ Groce/Wallace.

Walling, *Willem* (DPB II) → **Walins,** *Willem*

Wallinger, *Louis* → **Wallingre,** *Louis*

Wallinger, *Mark,* painter, * 1959 Chigwell (Essex) – GB ▭ Spalding.

Wallinger, *Matthias,* stonemason, f. 1750, l. 1770 – D ▭ ThB XXXV.

Wallingford, *Richard of* (Harvey) → **Richard of Wallingford**

Wallingre, *Louis,* painter, * 1.8.1819 Villiers (Neuchâtel), † 19.5.1886 St-Imier – CH ▭ ThB XXXV.

Wallington, flower painter, f. 1773 – GB ▭ Pavière II.

Wallior, *Jean-Claude,* sculptor, * 25.6.1943 Metz – F ▭ Bauer/Carpentier VI.

Wallis → **Opzoomer,** *Adèle Sophie Cordilia*

Wallis, *A. S. C.* → **Opzoomer,** *Adèle Sophie Cordilia*

Wallis, *Alfred,* painter, * 8.8.1855 Devonport, † 29.8.1942 Madron (Cornwall) or St. Ives (Cornwall) – GB ▭ DA XXXII; Jakovsky; Spalding; Vollmer V; Windsor; Wood.

Wallis, *Arthur George,* landscape painter, * 15.11.1862 Exeter (Devonshire), l. before 1942 – GB ▭ ThB XXXV.

Wallis, *C.,* steel engraver, f. 1830 – GB ▭ Lister.

Wallis, *Charles (1823),* copper engraver, f. before 1823 – GB ▭ Lister; ThB XXXV.

Wallis, *Charles (1824),* architect, f. 1824, l. 1838 – GB ▭ Colvin.

Wallis, *Charles James,* architect, f. 1843 – GB ▭ DBA.

Wallis, *Christopher* → **Wallis,** *Christopher Robert*

Wallis, *Christopher Robert,* glass artist, * 4.8.1930 London – CDN, GB ▭ Ontario artists.

Wallis, *Colin,* painter, * 1937 – GB ▭ Spalding.

Wallis, *F.* → **Wallis,** *J. (1741)*

Wallis, *Frank,* painter, f. 1937 – USA ▭ Falk.

Wallis, *Frederick I.,* portrait painter, f. 1859 – USA ▭ Groce/Wallace.

Wallis, *Friedrich,* painter, f. 1856 – CH ▭ Brun III.

Wallis, *G.,* painter, f. 1842 – GB ▭ Wood.

Wallis, *G. A.* (Grant) → **Wallis,** *George Augustus*

Wallis, *George (1811),* portrait painter, genre painter, landscape painter, etcher, * 8.6.1811 Wolverhampton, † 24.10.1891 Wimbledon – GB ▭ Grant; Lister; Mallalieu; ThB XXXV.

Wallis, *George (1866),* painter, f. 1866, l. 1872 – GB ▭ Wood.

Wallis, *George Augustus* (Wallis, G. A.), landscape painter, * 15.2.1770 Merton, † 15.3.1847 Florenz – I ▭ Grant; McEwan; ThB XXXV; Waterhouse 18.Jh..

Wallis, *George Herbert,* painter, f. 1885, l. 1888 – GB ▭ Wood.

Wallis, *Henry (1804)* (Wallis, Henry (1805)), copper engraver, * 1804 or 1805(?), † 15.10.1890 – GB ▭ Lister; ThB XXXV.

Wallis, *Henry (1830),* landscape painter, history painter, * 21.2.1830 London, † 12.1916 Croydon or Sutton (Surrey) – GB ▭ DA XXXII; Houfe; Johnson II; Mallalieu; ThB XXXV; Wood.

Wallis, *Hugh,* painter, f. 1894, l. 1899 – GB ▭ Wood.

Wallis, *J. (1741),* medalist, f. 1741 – A ▭ ThB XXXV.

Wallis, *J. (1826),* painter, f. 1826, l. 1849 – GB ▭ Johnson II; Wood.

Wallis, *J. S. B.,* painter, f. 1854, l. 1865 – GB ▭ Johnson II; Wood.

Wallis, *James (1748),* architect, stonemason, sculptor, * about 1748, † 6.1.1824 Newark – GB ▭ Colvin; Gunnis.

Wallis, *James (1785),* master draughtsman, * 1785(?) Cork (Cork), † 1858 Prestbury – AUS, IRL ▭ Robb/Smith.

Wallis, *James Hawthorne,* architect, * 1831 – GB ▭ DBA.

Wallis, *Jean,* genre painter, * 1928 – F ▭ Bénézit.

Wallis, *Johann Heinrich,* sculptor, f. 1722, † 9.4.1770 Köln – D ▭ Merlo; ThB XXXV.

Wallis, *John (1724),* architect, f. 1724, † 30.10.1777 Bristol – GB ▭ Colvin.

Wallis, *John (1789)* (Wallis, John), mason, sculptor, f. 1789, l. 1791 – GB ▭ Gunnis.

Wallis, *John (1808),* architect, f. 1808, l. 1839 – GB ▭ Colvin.

Wallis, *John C.,* landscape painter, f. 1897, l. 1901 – GB ▭ Wood.

Wallis, *John William* → **Wallis,** *George Augustus*

Wallis, *John William,* landscape painter, * about 1765, l. 1812 – GB, I, D ▭ Grant.

Wallis, *Joshua,* landscape painter, watercolourist, * 1789, † 16.2.1862 Walworth (London) – GB ▭ Grant; Mallalieu; ThB XXXV.

Wallis, *Katherine Elizabeth* → **Wallis,** *Katherine Elizabeth*

Wallis, *Katherine-Elisabeth* (Edouard-Joseph Suppl.) → **Wallis,** *Katherine Elizabeth*

Wallis, *Katherine Elisabeth* (ThB XXXV) → **Wallis,** *Katherine Elizabeth*

Wallis, *Katherine Elizabeth* (Wallis, Katherine-Elisabeth), sculptor, watercolourist, * 1861 Peterborough (Ontario), † 15.12.1957 Santa Cruz (California) – F, D, CDN ▭ Edouard-Joseph Suppl.; Harper; ThB XXXV; Vollmer V.

Wallis, *Lionel John,* landscape painter, marine painter, watercolourist, * 29.11.1881 Preston (Lancashire), l. before 1942 – GB ▭ ThB XXXV.

Wallis, *Mary Burton,* painter, graphic artist, * 26.9.1916 Dubuque (Iowa) – USA ▭ Falk.

Wallis, *N.,* architect, f. before 1771 – GB ▭ Colvin; ThB XXXV.

Wallis, *Nevile Arthur Douglas,* graphic artist, pastellist, * 12.6.1910 London – GB ▭ ThB XXXV; Vollmer V.

Wallis, *Provo William Perry,* marine painter, * 1791 Halifax (Nova Scotia), † 13.2.1892 – CDN ▭ Brewington.

Wallis, *R.* (Johnson II) → **Wallis,** *Robert*

Wallis, *Robert* (Wallis, R.), copper engraver, * 7.11.1794 London, † 23.11.1878 Brighton (East Sussex) – GB ▭ Johnson II; Lister; ThB XXXV.

Wallis, *Rosa,* flower painter, etcher, coppersmith, watercolourist, * 5.3.1857 Sretton (Staffordshire) or Stretton, l. 1934 – GB ▭ Johnson II; Lister; Mallalieu; Pavière III.2; ThB XXXV; Wood.

Wallis, *Samuel,* architect, * about 1740, † 1798 – USA ▭ Tatman/Moss.

Wallis, *Steven,* cabinetmaker, f. 1556 – GB ▭ ThB XXXV.

Wallis, *T.,* engraver, f. after 6.1807 – ZA ▭ Gordon-Brown.

Wallis, *Th.,* portrait miniaturist, f. about 1850 – D ▭ ThB XXXV.

Wallis, *Thomas (1801),* steel engraver, f. 1801 – GB ▭ Lister.

Wallis, *Thomas (1873),* architect, * 22.6.1873 London, † 4.5.1953 London – GB ▭ DA XXXII.

Wallis, *W.,* landscape painter, f. 1816 – GB ▭ Grant.

Wallis, *Walter,* painter, f. 1851, l. 1891 – GB ▭ Johnson II; Wood.

Wallis, *Water Cyril,* painter, f. 1929 – GB ▭ McEwan.

Wallis, *Whitworth,* painter, f. 1884 – GB ▭ Wood.

Wallis, *William* (Mallalieu) → **Walls, William**

Wallis, *William,* copper engraver, * 1796 – GB ▭ Lister.

Wallis, *William Edmund,* architect, f. 1867, † before 28.6.1912 – GB ▭ DBA.

Wallis de Legórburu, *Gustavo,* architect, * 28.4.1897 Caracas, † 2.8.1979 Caracas – YV ▭ DAVV II (Nachtr.).

Wallisch, *A.,* architect, f. about 1620 – SK ▭ ArchAKL.

Wallisch, *Georg,* sculptor, * 1.5.1881 Grötschenreuth (Ober-Pfalz), l. before 1942 – D ▭ ThB XXXV.

Wallischeck, *Franz,* painter, * 3.12.1865 Wiesloch, † 23.2.1941 Karlsruhe – D ▭ Mülfarth.

Walliss, *J.* → **Wallis, J. (1741)**

Wallkoff, *Joh. Wilhelm* → **Walkhoff, Wilhelm**

Wallkoff, *Wilhelm* → **Walkhoff, Wilhelm**

Wallman, *Bertil* (Wallman, Bertil Sigvard), painter, master draughtsman, graphic artist, * 28.2.1922 Stockholm – S ▭ Konstlex.; SvK; SvKL V.

Wallman, *Bertil Sigvard* (SvKL V) → **Wallman, Bertil**

Wallman, *Clas* → **Wallman, Clas Anders**

Wallman, *Clas Anders,* painter, master draughtsman, * 27.12.1774, † after 1835 – S ▭ SvKL V.

Wallman, *Erik* (Wallman, Erik Gösta), painter, artisan, * 16.11.1902 Uppsala or Västerlövsta – S ▭ SvK; SvKL V; Vollmer V.

Wallman, *Erik Gösta* (SvKL V) → **Wallman, Erik**

Wallman, *Johan,* goldsmith, silversmith, * before 10.3.1681 or before 10.8.1681 Göteborg, † before 2.3.1739 Varberg – S ▭ SvKL V.

Wallman, *Johan Haquin,* master draughtsman, * 7.9.1792 Linköping, † 25.6.1853 Slaka – S ▭ SvKL V.

Wallman, *Kjerstin* → **Halden, Kjerstin**

Wallman, *Sven Jönnsson,* goldsmith, f. 1690, † 1706 – S ▭ ThB XXXV.

Wallman, *Uno* (Vollmer V) → **Vallman, Uno**

Wallman, *Uno Herbert* (SvK) → **Vallman, Uno**

Wallmann, *Carl Erichsen,* goldsmith, silversmith, * 1705, † 1763 – DK ▭ Bøje III.

Wallmann, *Erich Rudolph,* goldsmith, silversmith, * 1734, † 1780 – DK ▭ Bøje III.

Wallmark, *Andreas,* porcelain artist, f. 1760 – S ▭ SvKL V.

Wallmark, *Cecilia,* painter, * 1924 Göteborg – S ▭ SvK.

Wallmark, *Gösta* (Wallmark, Per Gustav Hjalmar; Wallmark, Per Gustav), painter, master draughtsman, sculptor, * 11.6.1928 Överluleå or Luleå – S ▭ Konstlex.; SvK; SvKL V.

Wallmark, *Per Gustav* (SvK) → **Wallmark, Gösta**

Wallmark, *Per Gustav Hjalmar* (SvKL V) → **Wallmark, Gösta**

Wallmark, *Staffan* → **Wallmark, Staffan Fredrik Wilhelm**

Wallmark, *Staffan Fredrik Wilhelm,* painter, * 2.11.1912 Dorotea – S ▭ SvKL V.

Wallmo, *Johan,* master draughtsman, * 1789, † 1834 – S ▭ SvKL V.

Wallmo, *Simon,* glass painter, f. 1715, l. 1718 – S ▭ SvKL V.

Wallmüller, *Jörg,* architect, * 8.6.1934 Coburg – D ▭ List.

Wallmüller, *Ludwig,* landscape painter, * 11.6.1891 Bamberg, l. 1961 – D ▭ Sitzmann; ThB XXXV; Vollmer V.

Wallnberger, *Johann* → **Wallenberger, Johann**

Wallner, *A. Josef,* engraver, l. 1800 – CZ ▭ Toman II.

Wallner, *Andreas,* engraver, copper engraver, * 18.8.1888 Augsburg, l. before 1942 – CH, D ▭ Brun IV; ThB XXXV.

Wallner, *Anton,* lithographer, miniature painter, portrait painter, f. before 1830, l. 1839 – A ▭ Fuchs Maler 19.Jh. Erg.-Bd II; Fuchs Maler 19.Jh. IV; Schidlof Frankreich; ThB XXXV.

Wallner, *Arnulf,* graphic artist, * 1936 Bamberg – D ▭ Vollmer VI.

Wallner, *Katharina,* etcher, pastellist, * 30.8.1891 Wien, † 1969 Altanssee – A ▭ Fuchs Geb. Jgg. II; ThB XXXV; Vollmer V.

Wallner, *Leopold,* painter, graphic artist, * 1910 Triest, † 1944 – I, HR, A ▭ Fuchs Maler 20.Jh. IV; List.

Wallner, *Thure* (Wallner, Thure Vilhelm; Wallner, Thure Wilhelm), animal painter, master draughtsman, * 15.8.1888 Salem (Stockholms län), † 3.1965 – S ▭ Konstlex.; SvK; SvKL V; Vollmer V.

Wallner, *Thure Vilhelm* (SvKL V) → **Wallner, Thure**

Wallner, *Thure Wilhelm* (SvK) → **Wallner, Thure**

Wallner, *Wolfgang,* sculptor, artisan, * 24.4.1884 St. Wolfgang (Salzkammergut) & St. Wolfgang (Abersee), l. before 1961 – D, A, H ▭ ThB XXXV; Vollmer V.

Wallnöfer, *Franz (1798)* (Wallnöfer, Franz), goldsmith, f. 1798 – A ▭ ThB XXXV.

Wallnöfer, *Vera,* decorator, * 8.5.1957 Basel – CH ▭ KVS.

Wallois, *Jehan de* → **Jehan de Wallois**

Wallon, *Charles Paul Henri,* architect, * 1875 Paris, l. before 1942 – F ▭ Delaire.

Wallon, *Claude,* goldsmith, f. 18.1.1656, † before 17.11.1695 Paris – F ▭ Nocq IV.

Wallon, *Francesco* → **Dusart, François (1600)**

Wallon, *François* → **Dusart, François (1600)**

Wallon, *Nicolas,* goldsmith, f. 1668, † 15.1.1676 Paris – F ▭ Nocq IV.

Wallon, *Paul Alexandre Joseph,* architect, watercolourist, veduta painter, * 1845 Paris, † 1.2.1917 Paris – F ▭ Delaire; ThB XXXV.

Wallot, *Paul,* architect, * 26.6.1841 or 26.6.1842 Oppenheim, † 10.8.1912 or 18.8.1912 Langenschwalbach (Taunus) – D ▭ DA XXXII; ELU IV; Jansa; ThB XXXV.

Wallpaum, *Matthias* → **Wallbaum, Matthias**

Wallpher, *B. Luis,* painter, * Quito, f. 1928 – EC ▭ EAAm III.

Wallprunn, *Ferdinand,* painter, f. 1738 – D ▭ Markmiller.

Wallquist, *Einar,* master draughtsman, painter, * 5.1.1896 Steneby, l. 1966 – S ▭ SvKL V.

Wallqvist, *Ruth Ingeborg,* painter, * 1880, l. 1904 – S ▭ SvKL V.

Wallqvist, *Sven* → **Wallqvist, Sven Elof**

Wallqvist, *Sven Elof,* painter, * 21.5.1909 Mariestad – S ▭ SvKL V.

Wallrab, *Johann,* porcelain artist (?), * Worms, f. 13.4.1742 – D ▭ ThB XXXV.

Wallraf, *Adolph,* lithographer, f. 1814 – D ▭ ThB XXXV.

Wallraf, *Ferdinand Franz,* master draughtsman, * 20.7.1748, † 18.3.1824 Köln – D ▭ ThB XXXV.

Wallraff, *Heinrich,* architect, * 15.1.1858 Gernsbach, † 25.1.1930 Nürnberg – D ▭ ThB XXXV.

Wallrath, *Helene,* painter, etcher, * 8.12.1885 Basel, l. 1913 – CH, A ▭ Fuchs Geb. Jgg. II.

Wallrave, *Gerhard Cornelius von* → **Walrave, Gerhard Cornelius von**

Wallrave, *Peter,* master draughtsman, painter, * before 2.2.1698 Stockholm, † 27.10.1756 Stockholm – S ▭ SvKL V; ThB XXXV.

Wallrave, *Petter* → **Wallrave, Peter**

Wallroth, *Christoffer* (Konstlex.) → **Wallroth, Christopher Johan**

Wallroth, *Christoffer Johan* (SvKL V) → **Wallroth, Christopher Johan**

Wallroth, *Christopher Johan* (Wallroth, Christoffer Johan; Wallroth, Christoffer), landscape painter, master draughtsman, * 15.4.1841 Filipstad, † 1916 – S ▭ Konstlex.; SvK; SvKL V; ThB XXXV.

Walls, *James,* painter, f. 1889 – GB ▭ McEwan.

Walls, *Stanley King,* landscape painter, f. 1950 – USA, GB ▭ Samuels.

Walls, *William* (Wallis, William), animal painter, watercolourist, * 1.9.1860 Dunfermline (Fife), † 2.6.1942 or 25.6.1942 Corstorphine (Lothian) – GB ▭ Mallalieu; McEwan; ThB XXXV; Vollmer V; Wood.

Wallstab, *Kurt,* glass artist, * 30.3.1920 Neuhaus am Rennweg – D ▭ WWCGA.

Wallstén-Fredlund, *Anna Kristina,* painter, * 11.2.1940 Arvidsjaur – S ▭ SvKL V.

Wallstén-Fredlund, *Kristina* → **Wallstén-Fredlund, Anna Kristina**

Wallström, *Carl* → **Wallström, Carl Gustaf**

Wallström, *Carl Gustaf*, painter, master draughtsman, * 14.9.1831 Ström (Hjärtums socken), † 13.2.1904 Trollhättan – S ⊡ SvKL V.

Wallström, *Einar* → **Wallström**, *Lars Einar*

Wallström, *Jonas*, painter, * 1798 Arbrå, † 1862 – S ⊡ SvKL V.

Wallström, *Karl Teodor*, decorative painter, * 9.5.1874 Lödöse, † 14.9.1943 Lödöse – S ⊡ SvKL V.

Wallström, *Lars Einar*, painter, * 21.8.1918 Ljusdal – S ⊡ SvKL V.

Wallström, *Martin* → **Wallström**, *Martin Bernhard*

Wallström, *Martin Bernhard*, painter, sculptor, * 19.1.1843 Tjörn (Valla socken), † 23.3.1917 Lödöse – S ⊡ SvKL V.

Wallström, *Ruben*, modeller, painter, * 1888 Gävle, † 11.5.1953 Gävle – S ⊡ SvKL V.

Wallström, *Teodor* → **Wallström**, *Karl Teodor*

Wallter, *Ignaz*, painter, copper engraver, f. 1770, l. 1780 – A ⊡ ThB XXXV.

Wallwein, *Albert* → **Walwein**, *Albert*

Walmer & Wiseman, lithographer, f. 1851 – CDN ⊡ Harper.

Walmisley, *Frederick* (Walmsley, Frederick), genre painter, portrait painter, * 1815, † 1875 – GB ⊡ Grant; Johnson II; ThB XXXV; Wood.

Walmisley, *Joseph William*, architect, * 1857 Isle of Wight, † 12.2.1945 – GB ⊡ DBA.

Walmsley, *Frederick* (Johnson II) → **Walmisley**, *Frederick*

Walmsley, *John (1765)* (Walmsley, John), architect, sculptor, * about 1765, † 1812 – GB ⊡ Colvin.

Walmsley, *John (1776)* (Walmsley, John), sculptor, f. 1776 – GB ⊡ Gunnis.

Walmsley, *Lucy*, painter, f. 1919 – USA ⊡ Falk.

Walmsley, *Thomas*, landscape painter, * 1763 Dublin, † 1805 or 1806 Bath – IRL, GB ⊡ Grant; Mallalieu; Strickland II; ThB XXXV; Waterhouse 18.Jh..

Waln, *M.*, lithographer, f. 1820 – GB ⊡ Lister.

Walne, *Erik Pedersen*, decorative painter, * 26.12.1803 Valne (Jämtland), † 30.4.1870 Levanger – N ⊡ NKL IV.

Walne, *Erik Persson* → **Walne**, *Erik Pedersen*

Walne, *Kathleen*, painter, l. 1986 – GB ⊡ Spalding.

Walnefer, *Franz* → **Wallnöfer**, *Franz (1798)*

Walneffer, *Jean-Baptiste*, sculptor, * about 1724, † 8.5.1777 Nancy – F ⊡ Lami 18.Jh. II; ThB XXXV.

Walnegra, *Simon*, stucco worker, f. 1726 – D ⊡ ThB XXXV.

Walner, *Conrad*, goldsmith, * 22.11.1776, l. 1797 – CH ⊡ Brun III.

Walner, *Felix*, painter, woodcutter, * 15.4.1906 Hagen-Haspe – D ⊡ Vollmer V.

Walner, *Philippe-Conrad* → **Walner**, *Conrad*

Walner von Freundstein, *Joh. Hermann Joseph (Freiherr)*, architect, f. 1765, † 1783 Saarbrücken – D ⊡ ThB XXXV.

Walo, *Raimo* → **Walo**, *Raimo Urho*

Walo, *Raimo Urho*, painter, graphic artist, * 10.8.1936 – SF ⊡ Kuvataiteilijat.

Waloschek, *Jutta*, painter, master draughtsman, * 1931 – RA ⊡ EAAm III.

Waloschek, *Jutta Maria*, painter, graphic artist, * Dresden, f. after 1900 – D, A ⊡ Fuchs Maler 20.Jh. IV.

Walouschek, *Eduard*, goldsmith, silversmith, clockmaker, f. 1914 – A ⊡ Neuwirth Lex. II.

Walouschek, *Theodor*, goldsmith, silversmith, jeweller, f. 2.1912 – A ⊡ Neuwirth Lex. II.

Walovics, *Ludwig*, painter, graphic artist, * 1.8.1907 Wien – A ⊡ Fuchs Maler 20.Jh. IV.

Walowitz, *Rivka* → **Ben-Sira**, *Rivka*

Wałowski, *Łukasz*, goldsmith (?), f. 1601 – PL ⊡ ThB XXXV.

Walp, *M. Vignes*, painter, f. 1918 – USA ⊡ Falk; Hughes.

Walpach, *Ulrich*, cabinetmaker, f. 1577, l. 1586 – A ⊡ ThB XXXV.

Walpen, *Ignaz*, instrument maker, * 1761, † 1836 – CH ⊡ Brun IV.

Walpen, *J. Ign. Hyazinth*, bell founder, f. about 1750(?) – CH ⊡ Brun IV.

Walpen, *Joh. Martin*, instrument maker, * 1723 – CH ⊡ Brun IV.

Walpen, *Johann*, instrument maker, f. 1761 – CH ⊡ Brun III.

Walpen, *Silvester*, instrument maker, * 1767, † 1836 – CH ⊡ Brun IV.

Walpen, *Wedelin*, instrument maker, * 1774 – CH ⊡ Brun IV.

Walper, *Lia*, illustrator, * 29.9.1926 Reval – D ⊡ Hagen.

Walpergen, *Peter Friedrich von*, master draughtsman, * 1726, † 1807 – D ⊡ ThB XXXV.

Walpole, *Horace (ELU IV)* → **Walpole**, *Horatio*

Walpole, *Horatio* (Walpole, Horace), master draughtsman, miniature painter (?), * 24.9.1717, † 2.3.1797 London – GB ⊡ ELU IV; Schidlof Frankreich; ThB XXXV.

Walpole, *J.*, master draughtsman, f. about 1780 – GB ⊡ ThB XXXV.

Walpole, *Mary*, painter, f. 1885 – GB ⊡ Wood.

Walpole, *Mary Rachel*, painter, * about 1758, † 1827 – GB ⊡ Waterhouse 18.Jh..

Walpole, *T.* → **Walpole**, *J.*

Walpurger, *Hans Leonhard* → **Waldburger**, *Hans Leonhard*

Walpurger, *Johann Gottlieb*, ivory carver, f. before 1820, l. 1838 – D ⊡ ThB XXXV.

Walraevens, *Jean-Paul (Flemig)* → **Picha**

Walraevens, *Jean-Paul dit Picha* → **Picha**

Walraf, *Caspar*, goldsmith, f. 1626, † before 16.9.1632 – D ⊡ Zülch.

Walram, architect, f. 1333 – D ⊡ ThB XXXV.

Walrand, *Johann Baptist* (Warlang, Johann Baptist), porcelain painter, * 25.11.1799 Trier, † 11.2.1865 Trier – D ⊡ Neuwirth II; ThB XXXV.

Walrave, *Gerhard Cornelius von*, fortification architect, * 1692, † 16.1.1773 Magdeburg – D, PL ⊡ ThB XXXV.

Walrave, *Leendert Conrnelis*, sculptor, * 14.4.1872 Goes (Zeeland), † 18.9.1907 Goes (Zeeland) – NL ⊡ Scheen II.

Walraven, *Arie*, decorative painter, * 27.12.1886 Gorinchem (Zuid-Holland), † 21.5.1943 Den Haag (Zuid-Holland) – NL ⊡ Scheen II.

Walraven, *Isaak* (Walraven, Izaak), goldsmith, ornamental engraver, modeller, etcher, copyist, * 23.3.1686 or 23.5.1686(?) Amsterdam (Noord-Holland), † 11.3.1765 Amsterdam (Noord-Holland) – NL, D ⊡ Scheen II; ThB XXXV; Waller.

Walraven, *Izaak (ThB XXXV)* → **Walraven**, *Isaak*

Walraven, *Jan*, decorative painter, * 17.6.1827 Amsterdam (Noord-Holland), l. 1863 – NL, B ⊡ Scheen II.

Walraven, *P.*, wood engraver, f. about 1840 – NL ⊡ Scheen II; Waller.

Walravens, *Daniel*, painter, * 19.7.1944 Créteil (Val-de-Marne) – F ⊡ Bénézit.

Walrecht, *B.* (Mak van Waay) → **Walrecht**, *Bernardus Hermannus David*

Walrecht, *Ben* → **Walrecht**, *Bernardus Hermannus David*

Walrecht, *Bernardus Hermannus David* (Walrecht, B.), painter, * 6.5.1911 Groningen (Groningen) – NL ⊡ Mak van Waay; Scheen II.

Walred, *Nicholas*, carpenter (?), architect, f. about 1170 – GB ⊡ Harvey.

Walrond, *John W. (Bt.) (Wood)* → **Walrond**, *John Walrond*

Walrond, *John Walrond* (Walrond, John W. (Bt.)), painter, f. 1879, l. 1888 – GB ⊡ Mallalieu; Wood.

Wals, *Engelbert* → **Wals**, *Engelbertus Cornelis*

Wals, *Engelbertus Cornelis*, painter, master draughtsman, * 20.5.1913 Velsen (Noord-Holland) – NL ⊡ Scheen II.

Wals, *Goffredo (DA XXXII)* → **Wals**, *Gottfried*

Wals, *Gottfried* (Wals, Goffredo), landscape painter, etcher, * Köln, f. about 1600, † 1638 or 1640 Kalabrien – I, D ⊡ DA XXXII; Merlo; ThB XXXV.

Walscapel, *Jacob van* → **Walscapelle**, *Jacob van*

Walscapele, *Jacob van* → **Walscapelle**, *Jacob van*

Walscapelle, *Jacob van*, still-life painter, flower painter, * 5.1644 Dordrecht, † 1667 or 1717 or 16.8.1727 Amsterdam – NL ⊡ Bernt III; ELU IV; Pavière I; ThB XXXV.

Walsch, sculptor, * Colmar, f. about 1467 – F ⊡ Beaulieu/Beyer.

Walschartz, *François*, painter, * about 1595 or 1597 or 1598 Lüttich, † 1665 or 1675 or 1678 or 1679 – B, D, NL ⊡ DPB II; ThB XXXV.

Walschartz, *Guillaume (DPB II)* → **Walsgart**, *Guglielmo*

Walschartz, *Jean* → **Walschartz**, *François*

Walsche, *P. G. de* (De Walsche, P.), landscape painter, f. about 1833, l. 1866 – B ⊡ DPB I; ThB XXXV.

Walscher, *François* → **Walschartz**, *François*

Walscher, *Jean* → **Walschartz**, *François*

Walsen, *Peter*, painter, f. 1655, † 6.12.1686 Hamburg – D ⊡ Rump.

Walser (Maler-Familie) (ThB XXXV) → **Walser**, *Anton (1726)*

Walser (Maler-Familie) (ThB XXXV) → **Walser**, *Anton (1770)*

Walser (Maler-Familie) (ThB XXXV) → **Walser**, *Benedikt (1753)*

Walser (Maler-Familie) (ThB XXXV) → **Walser**, *Franz Anton*

Walser → **Walleser**, *Petrus*

Walser, *Adolf*, painter, * 1843 Wisen (Solothurn), † 1877 Kirchberg (Bern) – CH ⊡ Brun IV; ThB XXXV.

Walser, *Alphonse*, sculptor, * 1860 or 1861 Schweiz, l. 28.1.1890 – USA ⊐ Karel.

Walser, *Andreas (1938)*, sculptor, stonemason, restorer, * 18.4.1938 Quinten – CH ⊐ LZSK.

Walser, *Anton (1726)*, painter, * 1726, † 1772 – D ⊐ ThB XXXV.

Walser, *Anton (1770)*, painter, * 1770, † 1830 – D ⊐ ThB XXXV.

Walser, *Benedictus* → Walser, *Benedikt* (1753)

Walser, *Benedikt (1753)*, painter, * 1753, † 1818 – D ⊐ ThB XXXV.

Walser, *Benedikt (1902)*, advertising graphic designer, painter, master draughtsman, * 19.1.1902 Konstantinopel – D ⊐ Vollmer VI.

Walser, *Carl Franz Jos. Benedek* → Walser, *Benedikt* (1902)

Walser, *Doris*, painter, * 12.12.1934 Herisau – CH ⊐ KVS.

Walser, *Ewald*, painter, graphic artist, * 1947 Wels – A ⊐ Fuchs Maler 20.Jh. IV.

Walser, *Floyd N.*, etcher, landscape painter, * 29.1.1888 Winchester (Texas), l. 1947 – USA ⊐ EAAm III; Falk.

Walser, *Franz Anton*, painter, * about 1726, † 15.7.1770 Söflingen (Ulm) – D ⊐ ThB XXXV.

Walser, *Friedrich*, architect, * 30.1.1841 Reinach (Basel), † 7.9.1922 Basel – CH ⊐ ThB XXXV.

Walser, *Gabriel*, cartographer, * 18.5.1695 Herisau (?), † 10.5.1776 Berneck (Appenzell) – CH ⊐ Brun III.

Walser, *Jakob*, painter, f. 1522 – CH ⊐ ThB XXXV.

Walser, *Johann*, plasterer, f. 1758, † 1789 – D ⊐ Schnell/Schedler.

Walser, *Johann Lorenz*, plasterer, * before 21.8.1738, † 23.1.1781 Warschau – PL, D ⊐ Schnell/Schedler.

Walser, *Johannes*, pewter caster, f. 1697, l. 1724 – CH ⊐ Bossard; ThB XXXV.

Walser, *Josef*, potter, f. 1792, l. 1845 – D ⊐ ThB XXXV.

Walser, *Karl*, book illustrator, painter, graphic artist, stage set designer, * 8.4.1877 Teufen, † 28.9.1943 Bern or Zürich – CH, D ⊐ DA XXXII; Plüss/Tavel II; Ries; ThB XXXV; Vollmer V.

Walser, *Lorenz*, stucco worker, * 7.8.1699 or before 7.8.1699 Wessobrunn-Gaispoint, † 1.6.1765 Wessobrunn or Haid (Wessobrunn) – D ⊐ Schnell/Schedler; ThB XXXV.

Walser, *Matthäus* → Walser, *Matthias*

Walser, *Matthias*, stucco worker, f. 1686, † 14.3.1719 Gaispoint (Wessobrunn) – D ⊐ Schnell/Schedler.

Walser, *P.*, architect, f. 1732 – CH ⊐ ThB XXXV.

Walser, *Thaddäus*, stucco worker, * before 22.10.1758, † 17.6.1823 Haid (Wessobrunn) – D, F, E ⊐ Schnell/Schedler.

Walsgart, *Guglielmo* (Walschartz, Guillaume), painter, * 1595 or about 1612, † 1666 Palermo – I, B ⊐ DPB II; PittItalSeic.

Walsh, *Alexander*, painter, * 1947 Boston (Massachusetts) – USA ⊐ Spalding.

Walsh, *Clara A.* (Falk) → Leland, *Clara Walsh*

Walsh, *David (1837)*, lithographer, * about 1837, l. 1860 – USA ⊐ Groce/Wallace.

Walsh, *David (1927)*, painter, * 1927 Indien – GB ⊐ Spalding.

Walsh, *E.* (Grant) → Walsh, *Edward*

Walsh, *Edward* (Walsh, E.), master draughtsman, watercolourist, illustrator, aquatintist, * 1756, † 1832 – CDN ⊐ Grant; Groce/Wallace; Harper.

Walsh, *Elizabeth Morse*, painter, * Lowell (Massachusetts), f. 1925 – USA ⊐ Falk.

Walsh, *Erika H.*, painter, * 1934 – D ⊐ Nagel.

Walsh, *Francis*, engraver, * about 1825 Kanada, l. 1850 – USA, CDN ⊐ Groce/Wallace; Harper.

Walsh, *Frank*, artist, f. 1932 – USA ⊐ Hughes.

Walsh, *G.*, painter, copper engraver, f. 1828 – GB ⊐ Johnson II.

Walsh, *Georges Stephen*, glass artist, painter, sculptor, * 3.6.1911 Ranelagh (Dublin), † 25.2.1988 – IRL ⊐ Snoddy.

Walsh, *J.*, painter, f. 1832, l. 1851 – GB ⊐ Wood.

Walsh, *J. B.*, painter, f. 1838, l. 1841 – GB ⊐ Wood.

Walsh, *J. R.*, landscape painter, f. 1838, l. 1841 – GB ⊐ Johnson II; Mallalieu.

Walsh, *J. W.*, painter, f. 1865 – GB ⊐ Wood.

Walsh, *James (1820)*, engraver, * about 1820 Irland, l. 1860 – USA ⊐ Groce/Wallace.

Walsh, *James (1833)*, painter, * 1833, l. 1867 – AUS, GB ⊐ Robb/Smith.

Walsh, *Jane Ann*, potter, * 13.12.1945 Toronto (Ontario) – CDN ⊐ Ontario artists.

Walsh, *Jani* → Walsh, *Jane Ann*

Walsh, *Jeremiah*, landscape painter, f. 1859 – USA ⊐ Groce/Wallace.

Walsh, *John (1370)*, goldsmith, f. 1370 – GB ⊐ ThB XXXV.

Walsh, *John (1757)*, sculptor, f. 1757, l. 1778 – GB ⊐ Gunnis.

Walsh, *John (1945)*, photographer, * 16.1.1945 Melbourne (Victoria) – AUS ⊐ Naylor.

Walsh, *John Stanley*, painter, illustrator, * 16.8.1907 Brighton – CDN ⊐ EAAm III.

Walsh, *Joseph*, architect, * 1861, † 8.9.1950 – GB ⊐ DBA.

Walsh, *Joseph Frederick*, architect, f. 1887, l. 1896 – GB ⊐ DBA.

Walsh, *Joseph W.*, lithographer, * about 1828 New York, l. after 1850 – USA ⊐ Groce/Wallace.

Walsh, *Madge*, painter, f. 1919 – USA ⊐ Falk.

Walsh, *N.* (Johnson II) → Walsh, *Nicholas*

Walsh, *Nicholas* (Walsh, N.), landscape painter, * 10.2.1839 Dublin, † 1877 Italien – F, IRL, I ⊐ Johnson II; Strickland II; ThB XXXV; Wood.

Walsh, *Noemi M.*, ceramist, * 3.7.1896 St. Louis, l. 1947 – USA ⊐ EAAm III; Falk.

Walsh, *Richard M. L.*, painter, * New York, f. 1910 – USA ⊐ Falk.

Walsh, *Sam*, painter, * 11.1.1934 Enniscorthy (Wexford), † 3.2.1989 Liverpool (Merseyside) – GB, IRL ⊐ Snoddy.

Walsh, *Samuel*, painter, * 1951 London – GB ⊐ Spalding.

Walsh, *T. E. G.* (Johnson II) → Walsh, *Tudor E. G.*

Walsh, *Thomas*, illustrator, f. 1803 – GB ⊐ Houfe.

Walsh, *Thomas (1962)*, topographical engraver, f. 1962 – GB ⊐ McEwan.

Walsh, *Tudor E. G.* (Walsh, T. E. G.), painter, f. 1885, l. 1886 – GB ⊐ Johnson II; Wood.

Walsh, *W. Campbell*, painter, * 22.10.1905 – USA ⊐ Falk.

Walsh, *William*, painter, f. 1823, l. 1837 – GB ⊐ Grant; Johnson II; Wood.

Walsh-Jackson, *W.*, watercolourist, f. about 1880, l. 1884 – F ⊐ Delouche.

Walsha, *George*, sculptor, * Wakefield (?), f. 1814, l. 1818 – GB ⊐ Gunnis.

Walsha of Wakefield, *George* (?) → Walsha, *George*

Walshaw, *Charles Moate*, landscape painter, advertising graphic designer, * 15.8.1884 Coventry, l. before 1961 – GB ⊐ Vollmer V.

Walshe, *Christina*, costume designer, * Cambridge, f. 1934 – GB ⊐ Vollmer V.

Walshe, *J. C.*, genre painter, illustrator, f. 1889, l. 1909 – GB ⊐ Houfe.

Walshe, *Richard* → Welch, *Richard*

Walshe, *White*, goldsmith, f. 1698 – GB ⊐ ThB XXXV.

Walsingham, *Alan of*, goldsmith, architect (?), f. 1314, † 1364 – GB ⊐ Harvey.

Walsingham, *Arthur Henry*, architect, * 1862, † 1935 – GB ⊐ DBA.

Walsleben, *Emil*, sculptor, f. 16.6.1871, † 1887 Berlin – D ⊐ ThB XXXV.

Walsøe, *Sven*, architect, * 6.8.1901 Kopenhagen, † 2.12.1977 Charlottenlund – DK ⊐ Vollmer V; Weilbach VIII.

Walß, *Engelbert* → Walz, *Engelbert*

Walsser, cabinetmaker, f. about 1750 – D ⊐ ThB XXXV.

Walstab, *Charlotte Marie*, painter, f. 1905 – D ⊐ Rump.

Walstaven, *Joh.*, pewter caster, f. 1729 – D ⊐ ThB XXXV.

Wålstedt, *Gunnel* → Wålstedt, *Gunnel Ingegerd*

Wålstedt, *Gunnel Ingegerd*, master draughtsman, graphic artist, * 1925 – S ⊐ SvKL V.

Walstein, *Gh.* → Wallenstein, *Gh.*

Walstra, *C. P.*, artist, f. before 1970 – NL ⊐ Scheen II (Nachtr.).

Walstra, *Gjalt*, master draughtsman, etcher, lithographer, * 23.8.1941 Leeuwarden (Friesland) – NL ⊐ Scheen II.

Walstra, *Herman* (Mak van Waay; Vollmer V) → Walstra, *Hermannus Gerardus*

Walstra, *Hermannus Gerardus* (Walstra, Herman), fresco painter, watercolourist, master draughtsman, modeller, graphic artist, artisan, * 11.10.1888 Groningen (Groningen), l. before 1970 – NL ⊐ Mak van Waay; Scheen II; Vollmer V.

Walstra, *Johannes*, painter, master draughtsman, collagist, sculptor, * 18.10.1935 Groningen (Groningen) – NL, S ⊐ Scheen II.

Walstra, *Josum* → Walstra, *Johannes*

Walt, *Charles Johann*, sculptor, * 3.10.1903 Olten – CH ⊐ Plüss/Tavel II.

Walt, *Hans*, sculptor, * 27.9.1916 Goßau, † 24.10.1989 – CH ⊐ KVS; LZSK; Plüss/Tavel II.

Walt-Kammerer, *Anna*, portrait painter, * 18.11.1894 Boskowitz, l. 1927 – CZ, A ⊐ Fuchs Geb. Jgg. II.

Walta, *Jaring*, painter, master draughtsman, etcher, * 12.3.1887 Blauwhuis (Friesland), l. before 1970 – NL ⊐ Scheen II.

Walta, *Meinte,* painter, master draughtsman, printmaker, illustrator, monumental artist, * 6.4.1920 Wijtgaard (Friesland) – NL ▭ Scheen II.

Waltburger, *Hans Leonhard* → **Waldburger,** *Hans Leonhard*

Waltburger, *Veit,* goldsmith, f. 1571, l. 1574 – D ▭ Seling III.

Walte, *Balthasar* → **Waltl,** *Balthasar*

Walte, *Johann Georg,* painter, lithographer, * 12.4.1811 Bremen, † 9.9.1890 Bremen – D ▭ ThB XXXV; Wietek.

Waltemath, *William,* painter, f. 1937 – USA ▭ Falk.

Waltenberg, *Gisela* (Fuchs Maler 19.Jh. IV) → **Wallenberg-Nessenyi,** *Gisela*

Waltenberg, *Heinrich,* illustrator, f. before 1907, l. before 1912 – D ▭ Ries.

Waltenberger, *Balthasar,* goldsmith, f. 1485, l. 1490 (?) – D ▭ ThB XXXV.

Waltenberger, *Georg,* painter, * 14.8.1865 Blieskastel, † 1961 Obersalzberg – D ▭ ThB XXXV; Vollmer VI.

Waltenberger, *Hanns,* painter, graphic artist, * 1.9.1883 München, † 8.10.1960 Bamberg – D ▭ Sitzmann.

Waltenberger, *Mathias,* pewter caster, * about 1752, † 1835 – D ▭ ThB XXXV.

Waltenheim, *Anton,* goldsmith, f. 1475, l. 1476 – CH ▭ Brun IV.

Waltenperger, *Balthasar* → **Waltenberger,** *Balthasar*

Waltensperger, *Charles E.,* painter, illustrator, * 10.4.1871 Detroit (Michigan), † 12.12.1931 Detroit (Michigan) – USA ▭ Falk.

Waltenspühl, *Corinne,* painter, lithographer, engraver, designer, mosaicist, * 24.5.1949 Genf – CH ▭ KVS; LZSK.

Waltenspühl, *Paul* (Plüss/Tavel II) → **Waltenspuhl,** *Paul*

Waltenspuhl, *Paul* (Waltenspühl, Paul), architect, * 31.12.1917 Genf – CH ▭ Plüss/Tavel II; Vollmer VI.

Walter (1056), architect, f. after 1056 – B, NL ▭ ThB XXXV.

Walter (1101), stonemason (?), f. 1101 – DK ▭ Weilbach VIII.

Walter (1108), architect, f. before 1108 – F ▭ ThB XXXV.

Walter the Carpenter (1229), carpenter, f. 1229 – GB ▭ Harvey.

Walter (1236), goldsmith, f. 1236 – GB ▭ ThB XXXV.

Walter the Imager (1261), carver, f. 1261 – GB ▭ Harvey.

Walter (1270) (Walterus (1270)), building craftsman, f. 1270 – D ▭ Merlo; ThB XXXV.

Walter the Mason (1277), mason, f. 1277, l. 1278 – GB ▭ Harvey.

Walter the Mason (1300), mason, founder, f. about 1300 – GB ▭ Harvey.

Walter the Carpenter (1300/1313) (Walter the Carpenter (1300)), carpenter, f. 1300, l. 1313 – GB ▭ Harvey.

Walter the Mason (1301 Maurer Bicester), mason, f. 1301 – GB ▭ Harvey.

Walter the Mason (1301 Maurer Gloucester), mason, f. 22.2.1301 – GB ▭ Harvey.

Walter (1523), bell founder, f. 1523 – NL ▭ ThB XXXV.

Walter (1701), painter, f. 1701 – D ▭ Sitzmann.

Walter (1809), stucco worker, f. 1809 – D ▭ ThB XXXV.

Walter (1810), bookplate artist, f. about 1810 – GB ▭ ThB XXXV.

Walter (1859), porcelain painter, flower painter, f. 1859, l. 1870 – F ▭ Neuwirth II.

Walter (1887), porcelain painter, decorator, f. 1887, l. 1892 – F ▭ Neuwirth II.

Walter (1920) (Walter), painter, * 24.5.1920 Tizzano val Parma (Italie) – F, I ▭ Bénézit.

Walter, *A.,* marine painter, f. 1842 – GB ▭ Grant; ThB XXXV; Wood.

Walter, *Adam B.,* engraver, * 1820 Philadelphia (Pennsylvania), † 14.10.1875 Philadelphia (Pennsylvania) – USA ▭ ThB XXXV.

Walter, *Adele,* portrait painter, still-life painter, * 20.2.1870 Wien – A ▭ Fuchs Maler 19.Jh. Erg.-Bd II; Fuchs Maler 19.Jh. IV.

Walter, *Adolph,* painter, f. before 1846, l. 1856 – D ▭ ThB XXXV.

Walter, *Albert* → **Walter,** *Franz* (1733)

Walter, *Albert Eugene,* portrait painter, * 4.4.1859 Marshalltown (Iowa), † 6.1943 – USA ▭ Hughes.

Walter, *Alfred,* painter, sculptor, * 11.10.1891 Breslau, l. before 1942 – PL ▭ ThB XXXV.

Walter, *Alice,* landscape painter, genre painter, * 1853 Wien, l. before 1942 – A ▭ Fuchs Maler 19.Jh. IV; ThB XXXV.

Walter, *Alphonse,* painter, * 13.12.1918 Schiltigheim, † 8.12.1986 Schiltigheim – F ▭ Bauer/Carpentier VI.

Walter, *Anton* (1899), goldsmith, f. 1899, l. 1908 – A ▭ Neuwirth Lex. II.

Walter, *Anton* (1913), architect, * 2.2.1913 Ilz – A ▭ List.

Walter, *Arnim,* photographer, * 20.12.1926 Prag – CDN ▭ Ontario artists.

Walter, *Arthur* (Mistress), painter, f. 1885 – GB ▭ Wood.

Walter, *August,* painter, f. before 1830, l. 1834 – D ▭ ThB XXXV.

Walter, *Balthasar* (1843), designer, f. 1843, † 12.1843 Oppenau (Baden) – D ▭ ThB XXXV.

Walter, *Busse* (Mistress), painter, f. 1885, l. 1886 – GB ▭ Johnson II; Wood.

Walter, *C. W.,* master draughtsman, f. about 1830 – D ▭ ThB XXXV.

Walter, *Carl,* architect, * 29.8.1834 Bad Wimpfen, † 24.4.1906 Stuttgart – D ▭ ThB XXXV.

Walter, *Carl Siegmund* → **Walther,** *Carl Siegmund* (1763)

Walter, *Caspar* (1619), master draughtsman, f. 1619 – D ▭ ThB XXXV.

Walter, *Caspar* (1701), architect, carpenter, painter, * about 1701, † before 6.1.1769 Augsburg – D ▭ ThB XXXV.

Walter, *Čeněk,* painter, master draughtsman, graphic artist, * 22.4.1903 Šlotov, † 25.12.1959 Hradec Králové – CZ ▭ Toman II.

Walter, *Christ,* painter, f. 1904 – USA ▭ Falk.

Walter, *Christian,* pewter caster, * Dresden, f. 1702, † before 30.6.1726 – D ▭ ThB XXXV.

Walter, *Christian Flyger,* goldsmith, silversmith, * 1791 Store Heddinge, † 1863 – DK ▭ Bøje II.

Walter, *Christian J.,* landscape painter, * 11.2.1872 Pittsburgh (Pennsylvania), † 25.2.1938 Pittsburgh (Pennsylvania) – USA ▭ Falk; ThB XXXV.

Walter, *Didrik Nilsson* (Val'ter, Ditrich), wood carver, sculptor, * Stockholm, f. 1672, † about 1700 Riga – LV, S ▭ ChudSSSR II; SvKL V.

Walter, *Edgar,* sculptor, * 1877 San Francisco (California), l. 1924 – USA ▭ Falk; ThB XXXV.

Walter, *Edmund,* portrait painter, f. 1853 – CZ ▭ Toman II.

Walter, *Em.,* porcelain painter, f. 1876, l. 1879 – CZ ▭ Neuwirth II.

Walter, *Emma,* fruit painter, bird painter, flower painter, f. before 1855, l. 1891 – GB ▭ Johnson II; Mallalieu; Pavière III.1; ThB XXXV; Wood.

Walter, *Ervín,* painter, photographer, * 28.9.1882 Vimperk – CZ ▭ Toman II.

Walter, *F. J.,* copper engraver, f. about 1738 – NL ▭ Waller.

Walter, *Florence,* sculptor, f. 1840, † 1887 – F ▭ Lami 19.Jh. IV; ThB XXXV.

Walter, *Florian,* miniature painter, portrait painter, * 4.5.1739 Purnitz (Glatz), † 30.6.1810 or 1804 Wien – A ▭ Fuchs Maler 19.Jh. IV; Schidlof Frankreich; ThB XXXV; Toman II.

Walter, *Franz* (1733), miniature painter, portrait painter, * 4.10.1733 or 4.10.1735 Purnitz (Glatz), † 30.7.1804 Wien – A ▭ Fuchs Maler 19.Jh. IV; ThB XXXV.

Walter, *Franz* (1755), master draughtsman, engraver, * 9.3.1755, † after 1797 – F ▭ ThB XXXV.

Walter, *Franz X.* → **Walter,** *Franz* (1733)

Walter, *Frederic,* graphic artist, * 13.7.1931 Luduş – RO ▭ Barbosa.

Walter, *Georg* (1526) → **Walther,** *Hans* (1526)

Walter, *Georg* (1615), faience painter (?), f. 1615 – A ▭ ThB XXXV.

Walter, *Georg Conrad,* copper engraver, f. before 1750 – D ▭ ThB XXXV.

Walter, *Georg Julius* → **Walther,** *Georg Julius*

Walter, *George,* painter, f. 1925 – USA ▭ Falk.

Walter, *Gérard,* painter, f. before 1982, l. 1982 – F ▭ Bauer/Carpentier VI.

Walter, *Gustave,* sculptor, * 1845 or 1846 Elsaß, l. 1.4.1880 – USA ▭ Karel.

Walter, *H.,* lithographer, f. 1801 – GB ▭ Lister.

Walter, *Hans* (1686), stonemason, f. 1686 – LV ▭ ThB XXXV.

Walter, *Hans* (2) (DA XXXII) → **Walther,** *Hans* (1526)

Walter, *Hans-Albert,* graphic artist, poster artist, painter, * 1925 Kolberg – PL, D ▭ KüNRW VI.

Walter, *Hans Heinrich,* pewter caster, f. 1618, l. 1654 – A ▭ ThB XXXV.

Walter, *Hansgerd,* painter, graphic artist, * 2.8.1916 Berlin – D ▭ KüNRW VI; Vollmer V.

Walter, *Heinrich* (1841), painter, lithographer, f. 1841 – D, F ▭ ThB XXXV.

Walter, *Heinrich* (1894), porcelain painter (?), glass painter (?), f. 1894 – CZ ▭ Neuwirth II.

Walter, *Helene,* portrait painter, * 1861 Dölitz (Mecklenburg), † 1920 Dölitz (Mecklenburg) – D ▭ ThB XXXV.

Walter, *Henry,* sports painter, landscape painter, animal painter, genre painter, * 1786 or about 1790 or 1790 (?) London, † 23.4.1849 Torquay (Devonshire) – GB ▭ Grant; Johnson II; Mallalieu; ThB XXXV; Wood.

Walter, *Herbert B.*, architect, f. about 1880 – GB ⊡ DBA.

Walter, *Hermann (1305)*, sculptor, painter, * Kolberg(?), f. 1305, l. 1341 – D ⊡ ThB XXXV.

Walter, *Hermann (1616)*, tapestry craftsman, f. 1616, l. 1618 – D ⊡ ThB XXXV.

Walter, *Hilding* (Walter, Josef Hilding), landscape painter, sculptor, * 1909 Hälsingborg – S ⊡ SvK; SvKL V; Vollmer V.

Walter, *Ingeborg*, sculptor, * 1926 Memmingen – D ⊡ Vollmer V.

Walter, *J. (1775)*, master draughtsman, f. 1775 – D ⊡ ThB XXXV.

Walter, *J. (1783)* (Grant) → Walter, *Joseph* (1783)

Walter, *J. (1810)*, cabinetmaker, f. 1810 – A ⊡ ThB XXXV.

Walter, *J. C. E.* → Walter, *Johan Ernst Christian*

Walter, *J. W.*, painter, f. 1921 – USA ⊡ Falk.

Walter, *Jacob Emanuel*, goldsmith, silversmith, * about 1824 Roskilde, l. 4.5.1852 – DK ⊡ Bøje II.

Walter, *Jakob (1608)*, tapestry weaver, f. 1608, l. 1611 – D, NL ⊡ ThB XXXV.

Walter, *Jakob (1681)*, sculptor, f. 1681 – CZ, A ⊡ ThB XXXV.

Walter, *Jakob (1683)*, faience maker, f. 1683 – PL ⊡ ThB XXXV.

Walter, *James*, architect, f. 1825, l. 1851 – GB ⊡ Colvin.

Walter, *Joh. Anton* → Walther, *Joh. Anton*

Walter, *Joh. Christoph*, mason, f. 1735, l. 1756 – D ⊡ ThB XXXV.

Walter, *Joh. Georg* → Walther, *Johann Georg* (1790)

Walter, *Joh. Martin* → Walter, *Martin*

Walter, *Joh. Nikol.* → Walther, *Joh. Nikol.*

Walter, *Johan* → Walther, *Hans* (1526)

Walter, *Johan Christian Ernst* (Weilbach VIII) → Walter, *Johan Ernst Christian*

Walter, *Johan Ernst Christian* (Walter, Johan Christian Ernst), copper engraver, illustrator, * 24.4.1799 Ratzeburg, † 28.5.1860 Ordrup – DK, D ⊡ Feddersen; ThB XXXV; Weilbach VIII.

Walter, *Johann* → Walther, *Johann* (1790)

Walter, *Johann* → Walther, *Johann Jakob*

Walter, *Johann (1381)*, painter, f. 1381 – D ⊡ Merlo.

Walter, *Johann (1494)*, stonemason, f. 1494 – PL ⊡ ThB XXXV.

Walter, *Johann (1609)*, architect, f. 1609, l. 1614 – A ⊡ List; ThB XXXV.

Walter, *Johann (1679)* (Valtyr', Ivan Andreev), portrait painter, decorative painter, * Hamburg, f. 1679 – RUS, D ⊡ ChudSSSR II; ThB XXXV.

Walter, *Johann (1869)* (Hagen) → Walter-Kurau, *Johann*

Walter, *Johann (1903)*, painter, † 10.3.1903 Latsch (Tirol) – I, A ⊡ ThB XXXV.

Walter, *Johann Christoph* → Walther, *Johann Christoph* (1665)

Walter, *Johann Christoph*, porcelain painter, * Meißen(?), f. 1754, l. 1789 – D, F ⊡ ThB XXXV.

Walter, *Johann Friedrich* → Walther, *Johann Friedrich* (1728)

Walter, *Johann Georg*, building craftsman, * 1683, † 1771 – D ⊡ ThB XXXV.

Walter, *Johann Gottlieb* → Walther, *Johann Gottlieb*

Walter, *Johann Jakob* → Walther, *Johann Jakob*

Walter, *Johanna*, landscape painter, still-life painter, f. about 1933 – A ⊡ Fuchs Geb. Jgg. II.

Walter, *Johannes*, woodcutter, wood engraver, master draughtsman, * before 2.3.1839 Schaffhausen, † 9.4.1895 Haarlem (Noord-Holland) – CH, D, NL ⊡ Scheen II; ThB XXXV; Waller.

Walter, *John* → Walters, *John* (1779)

Walter, *John (1493)*, mason, f. 1493, † about 1502(?) Bristol – GB ⊡ Harvey.

Walter, *John (1818)*, architect, * 1818, † 1894 – GB ⊡ DBA.

Walter, *John (1846)*, sculptor, f. 1846 – USA ⊡ Groce/Wallace.

Walter, *John William*, architect, f. 1868, l. 1880 – GB ⊡ DBA.

Walter, *John of Bristol(?)* → Walter, *John* (1493)

Walter, *Josef*, caricaturist, news illustrator, * 13.3.1927 Perbál – D, H ⊡ Flemig.

Walter, *Josef Hilding* (SvKL V) → Walter, *Hilding*

Walter, *Josef Oktávián*, carver, sculptor, f. 1742 – CZ ⊡ Toman II.

Walter, *Joseph*, goldsmith(?), f. 1875, l. 1876 – A ⊡ Neuwirth Lex. II.

Walter, *Joseph (1717)*, architect, f. after 1717, l. 1744 – D ⊡ ThB XXXV.

Walter, *Joseph (1783)* (Walter, J. (1783)), marine painter, * 1783 Bristol, † 1856 – GB ⊡ Brewington; Grant; ThB XXXV; Wood.

Walter, *Joseph (1792)*, history painter, f. 1792, l. 1794 – A ⊡ Fuchs Maler 19.Jh. IV; ThB XXXV.

Walter, *Joseph (1865)*, painter, sculptor, * 5.6.1865 Galtuer, l. 1940 – USA, A ⊡ Falk.

Walter, *Joseph-Louis*, architect, * 1829 Schlestadt (Bas-Rhin), † before 1907 – F, USA ⊡ Delaire.

Walter, *Joseph Saunders*, artist, f. 1838, † La Guaira (Venezuela), l. 1840 – USA, YV ⊡ EAAm III; Groce/Wallace.

Walter, *Joseph Theodor*, painter, f. 1714 – D ⊡ ThB XXXV.

Walter, *Julius (1908 Fotograf)*, photographer(?), f. 1908 – CZ ⊡ Neuwirth II.

Walter, *Julius (1908 Porzellanmaler)*, porcelain painter(?), f. 1908 – CZ ⊡ Neuwirth II.

Walter, *Käte*, poster painter, portrait painter, poster artist, graphic artist, * 20.1.1897 Insterburg, l. before 1961 – RUS, D ⊡ ThB XXXV; Vollmer V.

Walter, *Karl (1868)*, landscape painter, marine painter, * 17.7.1868 Karlsruhe, † 14.10.1949 Karlsruhe – D ⊡ Mülfarth; ThB XXXV.

Walter, *Karl (1894)*, porcelain painter(?), glass painter(?), f. 1894 – CZ ⊡ Neuwirth II.

Walter, *Karl (1903)*, master draughtsman, illustrator, f. before 1903, l. before 1906 – D ⊡ Ries.

Walter, *Karl (1931)*, landscape painter, f. 1931 – A ⊡ Fuchs Geb. Jgg. II.

Walter, *Karl Friedrich*, goldsmith, f. 1797, l. 1804 – LV ⊡ ThB XXXV.

Walter, *Karl Heinz*, painter(?), f. 1901 – D ⊡ Nagel.

Walter, *Kaspar*, architect, f. 1653, l. 1667 – D ⊡ ThB XXXV.

Walter, *Konstantin Johann Georg*, architect, f. 1738, † 6.11.1781 – A ⊡ ThB XXXV.

Walter, *L.*, painter, f. 1910 – USA ⊡ Falk.

Walter, *Leopold*, architect, f. 1861, † 11.8.1868 – A ⊡ ThB XXXV.

Walter, *Lorenz*, painter, † 11.9.1572 Eisleben – D ⊡ ThB XXXV.

Walter, *Louis (1853)* (Walter, Louis), architectural painter, genre painter, landscape painter, f. 1853, l. 1869 – GB ⊡ Johnson II; ThB XXXV; Wood.

Walter, *Louis (1925)* (Walter, Louis), painter, * 21.6.1925 Dannemarie – F ⊡ Bauer/Carpentier VI.

Walter, *Louis Cameron*, miniature painter, * Pittsburgh (Pennsylvania), f. 1910 – USA ⊡ Falk.

Walter, *M. Alice*, flower painter, f. 1880, l. 1882 – GB ⊡ Pavière III.2; Wood.

Walter, *Marie*, portrait miniaturist, f. 1840, l. 1843 – A ⊡ Fuchs Maler 19.Jh. IV.

Walter, *Martha*, figure painter, * 1875 Philadelphia (Pennsylvania), † 1976 – USA, F ⊡ Falk; Schurr VI; ThB XXXV.

Walter, *Martin*, cabinetmaker, ebony artist, * about 1687, † 15.10.1763 Bamberg – D ⊡ Sitzmann; ThB XXXV.

Walter, *Max (1878)*, painter, woodcutter, * 20.3.1878 Mödling, † 17.7.1964 Mödling – A ⊡ Fuchs Maler 19.Jh. Erg.-Bd II.

Walter, *Max (1933)*, sculptor, designer, * 1933 Vasbühl – D ⊡ Vollmer V.

Walter, *Max (1950)*, painter, woodcutter, f. about 1950 – A ⊡ Fuchs Maler 20.Jh. IV.

Walter, *Maximilian* → Walter, *Max* (1878)

Walter, *Meta* → Rose, *Meta*

Walter, *Nicholas*, clockmaker, f. about 1620, l. 1630 – GB ⊡ ThB XXXV.

Walter, *Nikolaus*, photographer, * 3.4.1945 Rankweil – A ⊡ List.

Walter, *Olof Gunnarsson*, painter, f. 1731, † after 1760 Göteborg – S ⊡ SvKL V.

Walter, *Otakar (1890)*, sculptor, * 30.10.1890 Královské Vinohrady, l. 1928 – CZ ⊡ Toman II.

Walter, *Otis*, painter, f. 1921 – USA ⊡ Falk.

Walter, *Otto (1853)* (Fuchs Maler 19.Jh. IV) → Walter, *Ottokar*

Walter, *Otto (1914)*, figure painter, landscape painter, † 1914 or 1915 – D ⊡ ThB XXXV.

Walter, *Ottokar* (Walter, Otto (1853)), horse painter, portrait painter, * 30.10.1853 Wien, † 15.12.1904 or 16.12.1904 Wien or Berlin – A ⊡ Fuchs Maler 19.Jh. IV; ThB XXXV.

Walter, *P.* → Čermák, *František* (1904)

Walter, *Paul (1633)*, minter, f. 1633, l. 1644 – D ⊡ ThB XXXV.

Walter, *Paul (1913)*, stage set designer, * 10.4.1913 Mönchengladbach – D ⊡ Vollmer VI.

Walter, *Paula Maria*, ceramist, f. 1901 – D ⊡ Nagel.

Walter, *Pierre*, ebony artist, f. before 1738, l. 1760 – F ⊡ Kjellberg Mobilier.

Walter, *Pierre François Prosper*, painter, * 8.7.1816 Nancy, † 11.3.1855 Nancy – F ⊡ ThB XXXV.

Walter, *Regine*, painter, * 12.11.1941 Bonn – CH, D ⊡ KVS.

Walter, *Richard,* landscape painter, * 10.6.1903 Darmstadt – D ⌑ ThB XXXV; Vollmer V.

Walter, *Robert,* sculptor, * 1930 Düsseldorf – D ⌑ KüNRW VI.

Walter, *Roland Guido,* painter, graphic artist, * 4.6.1872 Dorpat, † 20.7.1919 Riga – EW, LV ⌑ Hagen.

Walter, *Rosa,* goldsmith (?), f. 1910 – A ⌑ Neuwirth Lex. II.

Walter, *Rudolf (1876),* painter, * 24.12.1876 Prag, l. 1943 – CZ ⌑ Toman II.

Walter, *Rudolf* (1885) (Fuchs Geb. Jgg. II; Toman II) → **Walter-Cocl,** *J. Rudolf*

Walter, *Samuel,* bookbinder, f. about 1628, l. about 1650 – RUS, D ⌑ ThB XXXV.

Walter, *Sebastian,* history painter, * 1731, † 14.11.1806 Wien – A ⌑ Fuchs Maler 19.Jh. IV; ThB XXXV.

Walter, *Solly,* illustrator, * 1846 Wien, † 26.2.1900 Honolulu – USA, GB, A ⌑ Falk; Fuchs Maler 19.Jh. IV; ThB XXXV.

Walter, *Sophia Helene* (Hagen) → **Walter,** *Susa*

Walter, *Stafford,* architect, * 1869 Horncastle, l. 1907 – GB ⌑ DBA.

Walter, *Stephan,* sculptor, * 15.5.1871 Nürnberg, l. before 1942 – D ⌑ ThB XXXV.

Walter, *Susa* (Walter, Sophia Helene), landscape painter, artisan, * 4.3.1874 Dorpat, † 21.10.1945 Altentreptow – LV ⌑ Hagen; ThB XXXV.

Walter, *T.,* painter, f. 1849 – GB ⌑ Grant; Johnson II; Wood.

Walter, *T. F.* (ThB XXXV) → **Walter,** *Thomas Jan*

Walter, *T. I.* → **Walter,** *Thomas Jan*

Walter, *Thomas Jan* (Walter, T. F.), copper engraver, etcher, master draughtsman, stamp carver, f. about 1720, † before 8.2.1790 Harderwijk (Gelderland) (?) – NL ⌑ Scheen II; ThB XXXV; Waller.

Walter, *Thomas Ustick,* architect, * 4.9.1804 Philadelphia (Pennsylvania), † 30.10.1887 Philadelphia (Pennsylvania) – USA ⌑ DA XXXII; EAAm III; Tatman/Moss; ThB XXXV.

Walter, *Valerie Harrisse,* portrait sculptor, * Baltimore (Maryland), f. 1947 – USA ⌑ EAAm III; Falk.

Walter, *Vincenc* → **Walter,** *Čeněk*

Walter, *W. C.,* portrait painter, f. 1804 – GB ⌑ ThB XXXV.

Walter, *Wilhelm,* architect, * 16.6.1850 Rüdenhausen (Kitzingen), † 8.2.1914 Berlin – D, PL ⌑ ThB XXXV.

Walter, *Wilhelm Georg* (LZSK; Plüss/Tavel Nachtr.) → **Walter,** *Willy* (1891)

Walter, *Wilhelmus Joannes,* lithographer, landscape painter, master draughtsman, * 16.5.1818 Amsterdam (Noord-Holland), † 10.6.1894 Ginneken (Noord-Brabant) – NL ⌑ Scheen II; ThB XXXV; Waller.

Walter, *William F.* (EAAm III) → **Walter,** *William Francis*

Walter, *William Francis* (Walter, William F.), painter, cartoonist, designer, * 2.1.1904 or 2.6.1904 Washington (District of Columbia), † 1977 – USA ⌑ EAAm III; Falk.

Walter, *Willy (1874),* graphic artist, painter, * 5.1.1874 Freiburg im Breisgau – D ⌑ ThB XXXV.

Walter, *Willy (1891)* (Walter, Wilhelm Georg), painter, * 17.5.1891 Bendlikon, † 8.3.1970 Solothurn – CH ⌑ LZSK; Plüss/Tavel II; Plüss/Tavel Nachtr.; Vollmer V.

Walter, *Wolf,* painter, f. 1687 – D ⌑ ThB XXXV.

Walter, *Zoum,* landscape painter, flower painter, still-life painter, * 1902 Brüssel, † 1974 Paris – B ⌑ DPB II.

Walter Cementarius → **Walter the Mason** (1277)

Walter Le Masun → **Walter the Mason** (1277)

Walter le Machon → **Walter the Mason** (1301 Maurer Gloucester)

Walter de Ambresbury → **Walter of Hereford**

Walter-Bührle, *Urda,* graphic artist, * 1937 Löwenstein – D ⌑ Nagel.

Walter-Cocl, *J. Rudolf* (Walter, Rudolf (1885)), painter, graphic artist, * 16.4.1885 or 17.4.1885 Leitmeritz, l. 1926 – CZ ⌑ Fuchs Geb. Jgg. II; ThB XXXV; Toman II.

Walter of Colchester, painter, wood sculptor, stone sculptor, metal artist, * about 1180, † 2.9.1248 – GB ⌑ ThB XXXV.

Walter of Durham, painter, * about 1230, † about 1305 – GB ⌑ ThB XXXV.

Walter of Hereford (Hereford, Walter of (1277)), architect, * Harford (Gloucestershire) (?), f. about 1277, † 1309 – GB ⌑ DA XXXII; Harvey.

Walter de Hereford (1325) (Hereford, Walter de (1325)), mason, f. 1325 – GB ⌑ Harvey.

Walter de Hurley (Hurley, Walter de), mason, f. 1336 – GB ⌑ Harvey.

Walter-Keim, *Doris,* ceramist, * 1958 – D ⌑ WWCCA.

Walter vom Kreuz (Kreuz, Walter vom), painter, f. 1344 – CH ⌑ Brun IV.

Walter-Kurau → **Walter-Kurau,** *Johann*

Walter-Kurau, *Johann* (Valters, Jānis Teodors; Walter, Johann (1869); Valter, Janis Teodorovič), painter, graphic artist, * 3.2.1869 or 4.2.1869 Mitau, † 19.12.1932 or 20.12.1932 Berlin – D, LV ⌑ ChudSSSR II; DA XXXI; Hagen; ThB XXXV.

Walter von Pfeilsberg, *Konstantin Johann Georg* (Edler) → **Walter,** *Konstantin Johann Georg*

Walter de Sallynge (Sallynge, Walter de), mason, f. 1319, l. 1340 – GB ⌑ Harvey.

Walter de Scardebourg (Scardebourg, Walter de), mason, f. 1305, l. 1306 – GB ⌑ Harvey.

Walter-Schmid, *Charlotte* → **Schmid,** *Charlotte*

Walter-Smith, *Anton* → **Smit,** *Anthonie Wouter*

Walter zu Waldsassen → **Walter,** *J.* (1775)

Walterath, goldsmith, f. 1822 – D ⌑ ThB XXXV.

Père Waltère, miniature painter (?), f. 1466 – B, NL ⌑ Bradley III.

Walterhann, *Ján Michal,* painter, f. 1778, l. 1785 – SK ⌑ ArchAKL.

Walterius (1100) → **Gauthier** (1100)

Walterius (1678), sculptor, f. 1678 – DK ⌑ Weilbach VIII.

Walterová, *Jitka,* painter, graphic artist, illustrator, * 12.9.1947 Prag – CZ ⌑ ArchAKL.

Walterovna, *Edita* → **Broglio,** *Edita*

Walterovna Broglio, *Edita* → **Broglio,** *Edita*

Walterovna von zur Mühlen, *Edita* → **Broglio,** *Edita*

Walterr, *Fridrich* → **Walther,** *Friedrich*

Walters, architect, f. 1868, l. 1894 – GB ⌑ DBA.

Walters, *Amelia J.,* painter, sculptor, f. 1880, l. 1892 – GB ⌑ Johnson II; Wood.

Walters, *C. A.,* painter, f. 1915 – USA ⌑ Falk.

Walters, *Carl,* animal sculptor, potter, sculptor, * 19.6.1883 Fort Madison (Iowa), † 11.1955 – USA ⌑ EAAm III; Falk; ThB XXXV; Vollmer V.

Walters, *Doris Lawrence,* painter, * 20.11.1920 Sandersville (Georgia) – USA ⌑ EAAm III.

Walters, *Edward,* architect, * 12.1808 London, † 22.1.1872 Brighton – GB, TR ⌑ Colvin; Dixon/Muthesius; ThB XXXV.

Walters, *Edward John,* architect, * 1880, † before 4.7.1947 – GB ⌑ DBA.

Walters, *Emil,* landscape painter, * 1893 Winnipeg (Canada), l. before 1970 – USA ⌑ Samuels.

Walters, *Emile,* landscape painter, * 1863 or 31.6.1873 (?) or 30.1.1893 or 31.1.1893 Winnipeg, l. before 1961 – USA, CDN ⌑ EAAm III; Falk; Harper; ThB XXXV; Vollmer V.

Walters, *Emrys L.,* painter, f. 1924 – USA ⌑ Falk.

Walters, *Evan,* watercolourist, * 1893 Llangyfelach (Wales) or Mynyddbach (West Glamorgan), † 1951 – GB ⌑ ThB XXXV; Vollmer V; Windsor.

Walters, *Frederick Arthur,* architect, * 5.2.1849 or 1850, † 1931 – GB ⌑ DBA; Gray.

Walters, *Frederick Page,* architect, f. 1870 – GB ⌑ DBA.

Walters, *G. S.* (Bradshaw 1824/1892; Bradshaw 1893/1910; Bradshaw 1911/1930) → **Walters,** *George Stanfield*

Walters, *George Stanfield* (Walters, G. S.), landscape painter, marine painter, * 1838 Liverpool, † 12.7.1924 London – GB ⌑ Bradshaw 1824/1892; Bradshaw 1893/1910; Bradshaw 1911/1930; Brewington; Johnson II; Mallalieu; ThB XXXV; Wood.

Walters, *Gordon* (Walters, Gordon Frederick), painter, * 24.9.1919 Wellington (Neuseeland) – NZ ⌑ DA XXXII.

Walters, *Gordon Frederick* (DA XXXII) → **Walters,** *Gordon*

Walters, *Herbert Barron,* architect, f. 1882, l. 1926 – GB ⌑ DBA.

Walters, *Jochim,* painter, f. 1652, † 1672 Hamburg – D ⌑ Rump.

Walters, *John (1779),* engraver, miniature painter, f. 1779, l. 1784 – USA ⌑ Groce/Wallace.

Walters, *John (1782),* architect, * 1782 (?) or 1782, † 4.10.1821 Brighton – GB ⌑ Colvin; ThB XXXV.

Walters, *Josephine,* painter, † 1883 Brooklyn – USA ⌑ ThB XXXV.

Walters, *L.,* painter, f. 1881 – GB ⌑ Wood.

Walters, *Louis R.,* architect, f. 1890, l. 1897 – USA ⌑ Tatman/Moss.

Walters, *Maude,* painter, f. 1889 – GB ⌑ Wood.

Walters, *Max* → **Svanberg,** *Max Walter*

Walters, *Miles,* marine painter, * 1774
Devon, † 1849 – GB ▭ Brewington.
Walters, *Richard,* sculptor, f. 1690,
l. 1701 – GB ▭ Gunnis.
Walters, *Samuel (1805),* master
draughtsman, illustrator, f. 1805, l. 1810
– GB, ROU ▭ EAAm III.
Walters, *Samuel (1811),* marine painter,
* 1.11.1811 London, † 5.3.1882
Bootle (Liverpool) or Liverpool – GB
▭ Brewington; Gordon-Brown; Grant;
Johnson II; Mallalieu; ThB XXXV;
Wood.
Walters, *Susane,* painter, f. 1852 – USA
▭ Groce/Wallace.
Walters, *Thomas,* painter, illustrator,
f. 1856, l. 1875 – GB ▭ Houfe;
Johnson II; Wood.
Walters & Son → **Walters,** *Miles*
Waltersdorf, *Johann* → **Woltersdorf,**
Johann
Walterstorff, *Emelie von* → **Walterstorff,**
Emelie Wilhelmina von
Walterstorff, *Emelie Wilhelmina
von,* master draughtsman, painter,
* 19.10.1871 Stockholm, † about 1950
Stockholm – S ▭ SvKL V.
Walterström, *Ingvar* → **Walterström,** *Nils
Ingvar Astor*
Walterström, *Nils Ingvar Astor,* painter,
decorator, * 26.3.1920 Örebro – S
▭ SvKL V.
Walterus → **Walter** (1056)
Walterus → **Walter** (1108)
Walterus (Merlo) → **Walter** (1270)
Walterus (1101), copyist, f. 1101 – F
▭ Bradley III.
Waltham, *John,* carpenter, f. 1391, l. 1403
– GB ▭ Harvey.
Waltham, *Nicholas,* carpenter, f. 1408
– GB ▭ Harvey.
Waltham, *Robert de* (Harvey) → **Robert
de Waltham**
Walthard, *Andreas,* building craftsman,
f. 1537, † about 1571 – CH
▭ Brun III.
Walthard, *Elisäus* → **Walther,** *Elisäus*
Walthard, *Friedrich (1818),* genre painter,
portrait painter, * 21.9.1818 Bern,
† 30.9.1870 Bern – CH ▭ Schurr V;
ThB XXXV.
Walthard, *Friedrich (1868),* lithographer,
master draughtsman, illustrator,
* 18.2.1868 Bern, † 16.11.1939
Rüschikon – CH ▭ Brun IV;
ThB XXXV.
Walthard, *Hans,* glass painter, f. 1608,
† 1624 – CH ▭ Brun III.
Walthard, *Johann Jakob Friedrich* →
Walthard, *Friedrich* (1818)
Walthasar → **Balthasar** (1526)
Walthasar Waltnperger → **Waltenberger,**
Balthasar
Walthausen, *Werner von,* architect,
* 16.6.1887 Bay City (Michigan),
† 26.9.1958 – D ▭ Vollmer V.
Walther (Künstler-Familie) (ThB XXXV)
→ **Walther,** *Ambrosius*
Walther (Künstler-Familie) (ThB XXXV)
→ **Walther,** *Andreas* (1506)
Walther (Künstler-Familie) (ThB XXXV)
→ **Walther,** *Andreas* (1534)
Walther (Künstler-Familie) (ThB XXXV)
→ **Walther,** *Andreas* (1560)
Walther (Künstler-Familie) (ThB XXXV)
→ **Walther,** *Christoph* (1534)
Walther (Künstler-Familie) (ThB XXXV)
→ **Walther,** *Christoph* (1537)
Walther (Künstler-Familie) (ThB XXXV)
→ **Walther,** *Christoph* (1550)

Walther (Künstler-Familie) (ThB XXXV)
→ **Walther,** *Christoph* (1572)
Walther (Künstler-Familie) (ThB XXXV)
→ **Walther,** *Christoph* (1710)
Walther (Künstler-Familie) (ThB XXXV)
→ **Walther,** *Christoph Abraham* (1625)
Walther (Künstler-Familie) (ThB XXXV)
→ **Walther,** *Hans* (1526)
Walther (Künstler-Familie) (ThB XXXV)
→ **Walther,** *Hans Georg*
Walther (Künstler-Familie) (ThB XXXV)
→ **Walther,** *Heinrich* (1561)
Walther (Künstler-Familie) (ThB XXXV)
→ **Walther,** *Jakob*
Walther (Künstler-Familie) (ThB XXXV)
→ **Walther,** *Joh. Anton*
Walther (Künstler-Familie) (ThB XXXV)
→ **Walther,** *Michael*
Walther (Künstler-Familie) (ThB XXXV)
→ **Walther,** *Sebastian*
Walther (Maler-, Glasmaler- und Glaser-
Familie) (ThB XXXV) → **Walther,**
Elisäus
Walther (Maler-, Glasmaler- und Glaser-
Familie) (ThB XXXV) → **Walther,**
Mathias (1517)
Walther (Maler-, Glasmaler- und Glaser-
Familie) (ThB XXXV) → **Walther,**
Mathias (1592)
Walther (Maler-, Glasmaler- und Glaser-
Familie) (ThB XXXV) → **Walther,**
Thüring
Walther (1101), painter, f. 1101 – D
▭ ThB XXXV.
Walther (1254), painter, f. 1254, l. 1263
– D ▭ ThB XXXV.
Walther (1300 Baumeister), architect,
f. 1300, l. 1330 – D ▭ ThB XXXV.
Walther (1300 Maler) (Walther (1300
Schilder)), painter, f. about 1300 – D
▭ Zülch.
Walther (1330), stonemason, f. 1330 – D
▭ ThB XXXV.
Walther (1335), goldsmith, f. 1335,
l. 1375 – D ▭ Zülch.
Walther (1416), goldsmith, f. 1416,
l. 1419 – D ▭ Zülch.
Walther (1560), painter, f. 1560,
l. 28.2.1566 – D, DK ▭ ThB XXXV.
Walther (1683), goldsmith, f. 1683 – CZ
▭ ThB XXXV.
Walther (1701), gem cutter, f. 1701 – GB
▭ ThB XXXV.
Walther (1750), ebony artist, f. about
1750 – F ▭ ThB XXXV.
Walther (1795), glass painter, f. 1795 – A
▭ ThB XXXV.
Walther, *Adolf Wilhelm* (Jansa) →
Walther, *Wilhelm* (1826)
Walther, *Albert,* painter, * 11.10.1880
Großröhrsdorf, l. before 1942 – D
▭ ThB XXXV.
Walther, *Ambrosius,* carver, cabinetmaker,
f. 1563, l. 1574 – D ▭ ThB XXXV.
Walther, *Andreas* → **Walthard,** *Andreas*
Walther, *Andreas (1506)* (Walther, Andreas
(1)), sculptor, gunmaker, * about 1506
Breslau, † 1560 or 1568 Breslau – PL
▭ DA XXXII; ThB XXXV.
Walther, *Andreas (1534)* (Walther, Andreas
(2)), sculptor, architect, gunmaker,
* before 1534 Breslau, † 1581 or
1583 Dresden – D, PL ▭ DA XXXII;
ThB XXXV.
Walther, *Andreas (1560)* (Walther, Andreas
(3)), sculptor, * about 1560 or about
1570 Dresden, † 1596 Dresden – D
▭ DA XXXII; ThB XXXV.
Walther, *Andres* (1) → **Walther,** *Andreas*
(1506)

Walther, *Andries,* sculptor, * 11.4.1862
Den Haag (Zuid-Holland), † 3.8.1902
Den Haag (Zuid-Holland) – NL
▭ Scheen II.
Walther, *Ant.,* porcelain painter (?), glass
painter (?), f. 1894 – CZ ▭ Neuwirth II.
Walther, *Balthasar (1501),* glass painter,
f. 1501 – D ▭ ThB XXXV.
Walther, *Bastian* → **Walther,** *Sebastian*
Walther, *C. Wilh.,* porcelain painter (?),
f. 1899, l. 1907 – D ▭ Neuwirth II.
Walther, *Carl,* portrait painter,
landscape painter, etcher, * 9.12.1880
Leipzig, † 11.2.1954 Dresden – D
▭ ThB XXXV; Vollmer V.
Walther, *Carl Siegmind (1783)* (Val'ter,
Karl-Zigmund), history painter, portrait
painter, miniature painter, lithographer,
* 25.7.1783 Dresden, † 1866 (Gut) Kay
(Estland) – EW, D ▭ ChudSSSR II;
ThB XXXV.
Walther, *Carl Siegmund (1763),* figure
painter, stage set designer, f. 1763,
† 1804 – D ▭ ThB XXXV.
Walther, *Charles H.,* painter, * 10.2.1879
Baltimore (Maryland), † 11.5.1937
Baltimore (Maryland) (?) – USA ▭ Falk.
Walther, *Christiaan Cornelis,* master
draughtsman, graphic artist, ceramics
painter, * 15.12.1931 Den Haag (Zuid-
Holland) – NL, F ▭ Scheen II.
Walther, *Christian* → **Walter,** *Christian*
Walther, *Christian C.* → **Walther,**
Christiaan Cornelis
Walther, *Christian Flyger,* goldsmith,
silversmith, * 1829 Roskilde, † 1870
– DK ▭ Bøje II.
Walther, *Christian Gottfried,* arcanist,
* 1736 Bautzen, † 2.3.1797 Meißen – D
▭ Rückert.
Walther, *Christian Gotthold,* painter,
etcher, * 8.1719 Dresden or Liebstadt
(Sachsen), † 18.6.1780 Meißen – D
▭ Rückert; ThB XXXV.
Walther, *Christian Gottlieb,* painter,
* 4.1745 Dresden, † 15.2.1778 Meißen
– D ▭ Rückert.
Walther, *Christian Heinr.,* sculptor,
* Sayda, f. 1721, l. 1726 – D
▭ ThB XXXV.
Walther, *Christoph (1534)* (Walther,
Christoph (2)), sculptor, * 1534
Breslau, † 27.11.1584 Dresden – D
▭ DA XXXII; ThB XXXV.
Walther, *Christoph (1537)* (Walther,
Christoph (1)), sculptor, stonemason,
f. 1537, † 1546 Dresden – D, PL
▭ DA XXXII; ThB XXXV.
Walther, *Christoph (1550)* (Walther,
Christoph (3)), painter, carver (?),
f. 1550, † 1610 Dresden – D
▭ DA XXXII; ThB XXXV.
Walther, *Christoph (1572)* (Walther,
Christoph (4)), sculptor, carver (?),
f. 1572, l. 1626 – D ▭ DA XXXII;
ThB XXXV.
Walther, *Christoph (1710),* sculptor,
* Dresden (?), f. 1710 – D
▭ ThB XXXV.
Walther, *Christoph Abraham (1612)* →
Walther, *Christoph* (1572)
Walther, *Christoph Abraham (1625),*
sculptor, * about 1625 Dresden, † before
22.8.1680 Dresden – D ▭ DA XXXII;
ThB XXXV.
Walther, *Christophorus* (4) → **Walther,**
Christoph (1572)
Walther, *Clara,* genre painter, etcher,
* 16.2.1860 Pößneck, † 1943 Pullach –
D, A ▭ Fuchs Maler 19.Jh. Erg.-Bd II;
Münchner Maler IV; Ries; ThB XXXV.

Walther, *Conny,* ceramist, sculptor, painter,
* 26.2.1931 Torup – DK ⌑ DKL II;
Weilbach VIII.
Walther, *Cristoff (3)* → **Walther,**
Christoph (1550)
Walther, *Dietrich,* goldsmith, f. 6.5.1616,
† before 23.8.1632 – D ⌑ Zülch.
Walther, *E.,* illustrator, f. before 1891
– D ⌑ Ries.
Walther, *Elisäus,* painter,
* Dinkelsbühl (?), f. about 1510, † after
1555 – CH ⌑ ThB XXXV.
Walther, *Emmi* (Walther, Emmy),
master draughtsman, landscape
painter, * 30.10.1860 Hamburg,
† 11.9.1936 Dachau – D, A
⌑ Fuchs Maler 19.Jh. Erg.-Bd II;
Münchner Maler IV; Rump;
ThB XXXV.
Walther, *Emmy* (Münchner Maler IV) →
Walther, *Emmi*
Walther, *Ernst Hermann,* painter,
lithographer, interior designer, illustrator,
* 18.8.1858 Landsberg (Warthe),
† 18.12.1945 Dresden – D ⌑ Ries;
ThB XXXV; Vollmer V.
Walther, *Ferdinand,* sculptor, painter,- * St.
Lambrecht, f. about 1740, l. 15.9.1755
– D ⌑ ThB XXXV.
Walther, *Franz (1650),* goldsmith, f. about
1650 – PL ⌑ ThB XXXV.
Walther, *Franz Erhard,* sculptor,
conceptual artist, * 22.7.1939
Fulda, † 22.2.1987 New York – D
⌑ ContemptArtists; DA XXXII.
Walther, *Franz Joseph,* stucco worker,
f. 1779, l. 1782 – D ⌑ ThB XXXV.
Walther, *Freddi,* sculptor, * 1911
Düsseldorf – D ⌑ KüNRW VI.
Walther, *Friedr. Karl* (?) → **Walther,**
Karl
Walther, *Friedrich,* painter, master
draughtsman, bookbinder, * before
1440 Dinkelsbühl (?), l. 1494 – D
⌑ ThB XXXV.
Walther, *Friedrich Heinrich,* sculptor,
* 6.3.1884 Den Haag (Zuid-Holland),
† 25.6.1937 Den Haag (Zuid-Holland)
– NL ⌑ Scheen II.
Walther, *Friedrich W.,* painter,
* 24.9.1895 Württemberg – D ⌑ Falk.
Walther, *Georg (1526)* → **Walther,** *Hans*
(1526)
Walther, *Georg Julius,* goldsmith, hair
painter, * 1765 – D ⌑ Sitzmann.
Walther, *Gertrud,* bookplate artist,
f. before 1911 – D ⌑ Rump.
Walther, *Gustav,* portrait painter, * 1828
Ronneburg, † 1904 Altenburg (Sachsen)
– D ⌑ ThB XXXV.
Walther, *Hans* → **Walthard,** *Hans*
Walther, *Hans (1526)* (Walter, Hans (2)),
sculptor, architect (?), * 1526 Breslau,
† 10.9.1586 or 1600 Dresden – D
⌑ DA XXXII; ThB XXXV.
Walther, *Hans (1585),* goldsmith,
f. 9.10.1585, † 1625 – D ⌑ Zülch.
Walther, *Hans (1588),* goldsmith,
silversmith, f. 1588, l. 1589 – DK
⌑ Bøje I.
Walther, *Hans (1644),* painter, f. 1644,
l. 1656 – D ⌑ ThB XXXV.
Walther, *Hans (1691),* mason, stonemason,
f. about 1691, † before 1701 – D
⌑ ThB XXXV.
Walther, *Hans (1888),* sculptor,
* 28.5.1888, l. before 1961 – D
⌑ Vollmer V.
Walther, *Hans Georg,* artist (?), painter (?),
f. 30.1.1631 – D ⌑ ThB XXXV.

Walther, *Heinrich (1561),* wax sculptor,
* about 1561, † 5.10.1616 Breslau – PL
⌑ ThB XXXV.
Walther, *Heinrich (1827),* copper engraver,
* about 1827, † 23.2.1904 Nürnberg
– D ⌑ ThB XXXV.
Walther, *Heinrich Hermann,* painter,
graphic artist, * 31.12.1899
Gießen, † 30.8.1941 Smolensk – D
⌑ Münchner Maler VI; ThB XXXV.
Walther, *Henry,* fresco painter, * about
1830 Preußen, l. 1860 – USA
⌑ Groce/Wallace.
Walther, *Hermann,* sculptor, * 13.12.1906
Solothurn – CH ⌑ Plüss/Tavel II.
Walther, *Jacob* → **Walther,** *Jakob*
Walther, *Jacques,* painter, sculptor, master
draughtsman, * 1.10.1951 Meknès – CH
⌑ KVS.
Walther, *Jakob,* painter, * Dresden,
f. 1584, † 3.1604 Breslau – PL, D
⌑ ThB XXXV.
Walther, *Jean* → **Walther,** *Hans (1585)*
Walther, *Jean* → **Walther,** *Johann (1910)*
Walther, *Joh. Anton,* ivory carver, f. 1599
– D ⌑ ThB XXXV.
Walther, *Joh. August* → **Walther,**
Christian Gottlieb
Walther, *Joh. Georg (1761)* (Sitzmann) →
Walther, *Johann Georg (1790)*
Walther, *Joh. Heinrich (1825),* mason,
f. 1825, l. 1854 – D ⌑ ThB XXXV.
Walther, *Joh. Jakob (1767),* gem cutter,
* 1767 Coburg – D ⌑ Sitzmann.
Walther, *Joh. Martin* → **Walter,** *Martin*
Walther, *Joh. Nikol.* (Walther, Joh.
Nikolaus), painter, f. 1744, l. 1753
– D ⌑ Sitzmann; ThB XXXV.
Walther, *Joh. Nikolaus* (Sitzmann) →
Walther, *Joh. Nikol.*
Walther, *Joh. Philipp* (Sitzmann) →
Walther, *Johann Philipp*
Walther, *Johan Ernst Christian* →
Walter, *Johan Ernst Christian*
Walther, *Johan Georg (1665)* (Zülch) →
Walther, *Johann Georg (1665)*
Walther, *Johann* → **Walther,** *Hans (1526)*
Walther, *Johann (1445),* bell founder,
f. 1465 – D ⌑ ThB XXXV.
Walther, *Johann (1688),* sword smith,
f. 1688 – S ⌑ ThB XXXV.
Walther, *Johann (1790)* (Walther, Johann
(1750)), gem cutter, * 1750, l. before
1790 – RUS, D ⌑ Sitzmann.
Walther, *Johann (1910),* master
draughtsman, illustrator, * 27.5.1910
Naters (Wallis) – CH, F, NL, USA
⌑ Scheen II.
Walther, *Johann August,* porcelain painter,
* about 1749, † 8.10.1774 Meißen – D
⌑ Rückert.
Walther, *Johann Christoph (1665),* bell
founder, f. about 1665, l. 1695 – CZ
⌑ ThB XXXV.
Walther, *Johann Friedrich (1728),*
architectural draughtsman, f. before
1728, l. 1737 – D ⌑ ThB XXXV.
Walther, *Johann Georg (1665)* (Walther,
Johan Georg (1665)), form cutter,
copper engraver, book printmaker,
illuminator, * Nürnberg, f. 26.6.1665,
† before 26.9.1697 Frankfurt (Main) – D
⌑ ThB XXXV; Zülch.
Walther, *Johann Georg (1716)* (Walther,
Johann Georg), goldsmith, jeweller,
* about 1716 Juliusberg (Schlesien),
† 1787 – D, PL ⌑ Seling III.
Walther, *Johann Georg (1790)* (Walther,
Joh. Georg (1761); Walther, Joh. Georg
(1790)), goldsmith, * 1761, l. before
1790 – D ⌑ Sitzmann.

Walther, *Johann Georg (1798),* silhouette
artist, miniature painter, f. 1798, l. 1812
– D ⌑ ThB XXXV.
Walther, *Johann Gottfried,* master
draughtsman, f. before 1725, l. 1743
– D ⌑ ThB XXXV.
Walther, *Johann Gottlieb,* sculptor,
porcelain former, * 1693 Meißen,
† 3.4.1763 Meißen – D ⌑ Rückert;
ThB XXXV.
Walther, *Johann Heinrich Barthol.,*
architect, f. 1782, l. 1789 – LV
⌑ ThB XXXV.
Walther, *Johann Jacob* (Pavière I) →
Walther, *Johann Jakob*
Walther, *Johann Jakob* (Walther, Johann
Jacob), flower painter, * about 1600
or 1600 Saxe (?), † 1679 or after
1679 Straßburg – F, D ⌑ Pavière I;
ThB XXXV.
Walther, *Johann Philipp* (Walther,
Joh. Philipp), master draughtsman,
watercolourist, copper engraver, steel
engraver, etcher, * 1798 Mühlhausen
(Ober-Pfalz), † 31.1.1868 Nürnberg – D
⌑ Sitzmann; ThB XXXV.
Walther, *Johann Thomas,* gem cutter,
* 19.9.1717 Goldlauter (Suhl), † about
1790 or 10.9.1798 Coburg – D
⌑ Sitzmann; ThB XXXV.
Walther, *Kaj* (Walther Mortensen, Kaj),
painter, * 22.4.1916 Odense – DK
⌑ Weilbach VIII.
Walther, *Karl,* painter, lithographer,
* 19.8.1905 Zeitz, l. 1981 – D
⌑ Davidson II.2; ThB XXXV;
Vollmer V.
Walther, *Karl Heinz,* landscape painter,
f. 1901 – D ⌑ Nagel.
Walther, *Karoline,* painter, artisan,
* 11.7.1866 (Gut) Kai (Estland),
† 8.9.1946 (Bezirk) Perm' (Rußland)
– EW, RUS, D ⌑ Hagen.
Walther, *Konradin,* architect, * 11.5.1846
Schwäbisch Hall, † 20.5.1910 Nürnberg
– D ⌑ ThB XXXV.
Walther, *Korbinian,* turner, f. 1713 – D
⌑ ThB XXXV.
Walther, *L.,* miniature painter, f. about
1805 – D ⌑ ThB XXXV.
Walther, *Lilly* → **Walther,** *Karoline*
Walther, *Lis,* painter, * 6.7.1955
Jægersborg – DK ⌑ Weilbach VIII.
Walther, *Louis Clemens Paul* → **Walther,**
Paul (1876)
Walther, *Ludwig,* painter, * 2.11.1855
Donaueschingen, † 11.7.1895
Donaueschingen – D ⌑ ThB XXXV.
Walther, *Ludwig Friedrich,* gem cutter (?),
wax sculptor, * 1758 – D ⌑ Sitzmann.
Walther, *Luise* (Nagel) → **Breitschwert,**
Luise von
Walther, *Madeleine Henriette,*
miniature painter, * Bouxwiller (Bas-
Rhin), f. before 1900, l. 1900 – F
⌑ Bauer/Carpentier VI.
Walther, *Margaretha Felicitas,*
embroiderer, * 12.10.1654 Nürnberg,
† 15.11.1698 Nürnberg – D
⌑ ThB XXXV.
Walther, *Maria,* painter, fashion designer,
* 13.10.1944 Rocca del Colle – CH
⌑ KVS.
Walther, *Martin* → **Walter,** *Martin*
Walther, *Martin (1745),* master
draughtsman, f. 1745 – D
⌑ ThB XXXV.
Walther, *Martin (1845),* porcelain painter,
glass painter, f. 1840, l. 1850 – D
⌑ Merlo; Neuwirth II; ThB XXXV.

Walther, *Mathias (1517)*, glass painter,
* 1517 Dinkelsbühl(?), † 1601 or 1602
– CH ⌑ ThB XXXV.
Walther, *Mathias (1592)*, glass painter,
master draughtsman, * 26.10.1592
Dinkelsbühl(?), † 13.6.1654 – CH
⌑ ThB XXXV.
Walther, *Mathys* (1) → **Walther**, *Mathias*
(1517)
Walther, *Mathys* (2) → **Walther**, *Mathias*
(1592)
Walther, *Max*, painter of stage scenery,
stage set designer, * 30.7.1856 Dresden,
l. before 1942 – D ⌑ ThB XXXV.
Walther, *Michael*, sculptor, * about
1574, † 1624 – D ⌑ DA XXXII;
ThB XXXV.
Walther, *Michel*, wood sculptor,
carver, * Ulm(?), f. 1501 – CH, D
⌑ ThB XXXV.
Walther, *Michell* → **Walther**, *Michael*
Walther, *O.*, architectural painter,
landscape painter, watercolourist,
f. before 1860, l. 1866 – D
⌑ ThB XXXV.
Walther, *Pan*, graphic artist, photographer,
* 1921 Dresden, † 1987 – D
⌑ KüNRW I.
Walther, *Paul (1536)*, stonemason,
f. 1536, l. 1537 – D ⌑ ThB XXXV.
Walther, *Paul (1876)*, sculptor, porcelain
artist, * 28.10.1876 Meißen, l. before
1942 – D ⌑ ThB XXXV.
Walther, *R. C.*, porcelain painter
who specializes in an Indian
decorative pattern, f. about 1910 – D
⌑ Neuwirth II.
Walther, *Richard*, architect, * 9.12.1868
– D ⌑ ThB XXXV.
Walther, *Sebastian*, sculptor, architect,
* 1576 Dresden, † before 3.9.1645
Dresden – D ⌑ DA XXXII;
ThB XXXV.
Walther, *T. F.* → **Walter**, *Thomas Jan*
Walther, *Thomas Jan* → **Walter**, *Thomas
Jan*
Walther, *Thüring*, glazier, glass painter,
* 6.9.1546 Dinkelsbühl(?), † 1615 – CH
⌑ ThB XXXV.
Walther, *Ulrich*, architect, * 1418
Donauwörth, † 1505 – D
⌑ ThB XXXV.
Walther, *Uwe-Jensrg*, painter, * 1948
Wittenberg – D ⌑ Wietek.
Walther, *V. Th.* → **Walther**, *Vilhelm
Theodor*
Walther, *Valentin (1692)*, sculptor,
* Meißen, f. 1692, † 20.6.1700 Meißen
– D ⌑ ThB XXXV.
Walther, *Vilhelm Theodor*, architect,
* 13.11.1819 Lyngby, † 28.8.1892 Århus
– DK ⌑ ThB XXXV; Weilbach VIII.
Walther, *Werner Th.*, master draughtsman,
screen printer, * 1935 Frankfurt (Main)-
Höchst – D ⌑ BildKueFfm.
Walther, *Wilhelm (1599)*, goldsmith,
* about 1599, † before 23.8.1632 – D
⌑ Zülch.
Walther, *Wilhelm (1826)* (Walther, Adolf
Wilhelm), jar painter, history painter,
designer, * 18.10.1826 Kämmerswalde
(Erzgebirge) or Neuhausen (Erzgebirge),
† 7.5.1913 Dresden – D ⌑ Jansa;
ThB XXXV.
Walther, *Wilhelm (1850)*, porcelain painter,
f. about 1850 – D ⌑ Neuwirth II.
Walther, *Wilhelm (1857)*, architect,
* 25.3.1857 Köln – D ⌑ ThB XXXV.
Walther, *Wiprecht*, painter, graphic
artist, sculptor, * 1937 Weißenfels –
D ⌑ Nagel.

Walther Maler, painter, f. 1551,
l. 1562(?) – DK ⌑ Weilbach VIII.
Walther-Dittrich, *Hannelore* → **Dittrich**,
Hannelore
Walther-Heckermann, *Claudia*, painter,
photographer, sculptor, * 30.4.1956 Bern
– CH ⌑ KVS.
Walther Mortensen, *Kaj* (Weilbach VIII)
→ **Walther**, *Kaj*
Walther-Schönherr, *Jutta*, graphic artist,
* 1928 – D ⌑ Vollmer VI.
Walther-Weissmann, *Elfriede*, ceramist,
* 1947 Weilheim – D ⌑ WWCCA.
Walther-Wipplinger, *Charlotte*,
painter, graphic artist, f. 1985 – A
⌑ Fuchs Maler 20.Jh. IV.
Waltherr, *Gida*, glass painter, * 1852
Budapest – H ⌑ ThB XXXV.
Waltherr, *Gideon* → **Waltherr**, *Gida*
Waltherus → **Walther** (1101)
Walthew, architect, f. 1868 – GB
⌑ DBA.
Walthew, *Susan Faed*, painter, * 1827,
† 1904 – GB ⌑ McEwan.
Walthorn, *Valentin*, goldsmith, f. 1572,
l. 1588 – D ⌑ Zülch.
Waltl, *Balthasar*, history painter, portrait
painter, genre painter, * 1858 Kirchdorf
an der Krems(?) or Kirchdorf an
der Krems, † 1908 Innsbruck – A
⌑ Fuchs Maler 19.Jh. IV; ThB XXXV.
Waltl, *Egon*, graphic designer,
* 22.1.1954 Wolfsberg (Kärnten) – A
⌑ Fuchs Maler 20.Jh. IV; List.
Waltl, *Jörg*, architect, * Haid
(Wessobrunn)(?), f. 1478 – D
⌑ ThB XXXV.
Waltl, *Johann*, painter, * St. Johann
(Pongau) or St. Johann (Unter-
Inntal)(?), f. 1831 – D, A
⌑ Fuchs Maler 19.Jh. IV; ThB XXXV.
Waltl, *Lisa*, ceramist, * 1957 Innsbruck
– A ⌑ WWCCA.
Waltman, *Adriana Maria*, painter, master
draughtsman, sculptor, artisan, * 3.8.1894
Delft (Zuid-Holland), l. before 1970
– NL ⌑ Scheen II.
Waltman, *Erik*, porcelain artist, † 7.1778
– S ⌑ SvKL V.
Waltman, *Harry Franklin* (Waltmann,
Harry Franklin), painter, * 16.4.1871
Killbuck (Ohio), † 23.1.1951
Dover Plains (New York) – USA
⌑ EAAm III; Falk; ThB XXXV;
Vollmer V.
Waltman, *Johan*, faience painter, f. 1763,
l. 1767 – S ⌑ SvKL V.
Waltman, *Johann Josephus* → **Waldmann**,
Johann Josef
Waltman, *Johannes*, master draughtsman,
etcher, woodcutter, mosaicist,
* 26.9.1916 Den Haag (Zuid-Holland)
– NL ⌑ Scheen II.
Waltmann, *Harry Franklin* (Falk) →
Waltman, *Harry Franklin*
Waltmann, *Jacob*, landscape painter,
* 1802 Wien, † 1871 Wien – A
⌑ Fuchs Maler 19.Jh. Erg.-Bd II;
Fuchs Maler 19.Jh. IV; ThB XXXV.
Waltner, *Charles Albert*, copper
engraver, etcher, * 23.3.1846 or
24.3.1846 Paris, † 15.6.1925 Paris
– F ⌑ Edouard-Joseph III; Lister;
ThB XXXV.
Waltner, *Charles Jules*, copper
engraver, * 1820, l. after 1848 – F
⌑ ThB XXXV.
Walton (1789) (Walton (Mistress)),
miniature painter, f. 1789 – GB
⌑ Foskett; Schidlof Frankreich.

Walton (1812) (Walton), flower painter,
f. 1812 – GB ⌑ Pavière III.1.
Walton, *Allan*, painter, artisan, designer,
* 20.10.1892 Cheadle Hulme (Cheshire),
† 12.9.1948 Shotley (Suffolk) – GB
⌑ McEwan; Spalding; ThB XXXV;
Vollmer V; Windsor.
Walton, *C. W.*, master draughtsman,
lithographer, f. about 1850 – GB
⌑ Lister; ThB XXXV.
Walton, *Catherine R.*, painter, f. 1898,
l. 1899 – GB ⌑ Wood.
Walton, *Cecile* (McEwan) → **Robertson**,
Cecile
Walton, *Cecile*, book illustrator, painter,
sculptor, * 22.3.1891 Glasgow,
† 26.4.1956 Edinburgh – GB
⌑ McEwan; Peppin/Micklethwait;
ThB XXXV.
Walton, *Constance*, flower painter, * 1865
or 1866 Glasgow, † about 1951 or 1960
– GB ⌑ McEwan; ThB XXXV; Wood.
Walton, *D. S.*, flower painter, f. 1890,
l. 1892 – GB ⌑ Wood.
Walton, *Edward Arthur*, pastellist,
watercolourist, landscape painter, portrait
painter, genre painter, * 15.4.1860
Glanderston (Renfrewshire), † 18.3.1922
Edinburgh – GB ⌑ DA XXXII;
Houfe; Mallalieu; McEwan; Spalding;
ThB XXXV; Windsor; Wood.
Walton, *Edward Austin*, painter, designer,
* 11.7.1896 Haddonfield (New Jersey),
l. 1947 – USA ⌑ Falk.
Walton, *Elijah*, landscape painter,
illustrator, genre painter, * 22.11.1832
or 1833 Birmingham, † 25.8.1880
Bromsgrove – GB, CH, ET ⌑ Houfe;
Johnson II; Mallalieu; ThB XXXV;
Wood.
Walton, *Ellen*, painter, f. 1906 – GB
⌑ McEwan.
Walton, *Florence L.*, painter, * 9.7.1889
East Orange (New Jersey), l. 1925
– USA ⌑ Falk; ThB XXXV.
Walton, *Frank*, landscape painter, marine
painter, watercolourist, * 10.7.1840
London, † 23.1.1928 Holmsbury St.
Mary (Surrey) – GB ⌑ Johnson II;
Mallalieu; ThB XXXV; Wood.
Walton, *Frederick*, sculptor, * 1799
Saines(?), † 1834 – GB ⌑ Gunnis.
Walton, *Frederick C.*, painter, f. 1910
– USA ⌑ Falk.
Walton, *G.*, landscape painter, f. 1800
– GB ⌑ Grant.
Walton, *George (1792)*, topographer,
f. 1792, l. 1802 – GB ⌑ Houfe.
Walton, *George (1837)*, portrait painter,
* Blenkinsop (Haltwhistle), f. 1837
– GB ⌑ Wood.
Walton, *George (1867)*, architect, designer,
painter, * 3.6.1867 or 1868 Glasgow
(Strathclyde), † 10.12.1933 – GB
⌑ DA XXXII; DBA; Gray.
Walton, *George (1883)*, artist, designer,
f. 1883, l. 1899 – GB ⌑ McEwan.
Walton, *George (1906)*, painter, † before
1906 – GB, AUS ⌑ ThB XXXV.
Walton, *H.*, miniature painter, f. about
1790 – GB ⌑ Foskett.
Walton, *Hannah More*, miniature
painter, glass painter, * 1863 Glasgow
(Strathclyde), † 1940 Glasgow
(Strathclyde) – GB ⌑ McEwan.
Walton, *Helen*, genre painter, portrait
painter, designer, decorator, * 1850
Cardross (Strathclyde), † 1921 – GB
⌑ McEwan.

Walton, *Henry (1746)*, portrait painter, genre painter, * before 5.1.1746 Dickleborough (Norfolk), † 19.5.1813 London – GB ▭ DA XXXII; ThB XXXV; Waterhouse 18.Jh..

Walton, *Henry (1804)*, portrait painter, landscape painter, lithographer, * about 1804 or 1820 New York (?), † 1865 or 1873 Cassopolis (Michigan) – USA ▭ Samuels.

Walton, *Henry* (?) → **Walton,** *H.*

Walton, *Henry Denison*, architect, † before 23.1.1920 – GB ▭ DBA.

Walton, *Ian (1943)*, painter, architect, * 1943 Kanada – GB ▭ Spalding.

Walton, *Ian (1950)*, painter, * 1950 Colnbrook (Buckinghamshire) – GB ▭ Spalding.

Walton, *J.*, landscape painter, f. 1821, l. 1829 – GB ▭ Grant.

Walton, *J. B.*, portrait miniaturist, f. 1848 – GB ▭ ThB XXXV.

Walton, *Jackson*, landscape painter, * 1808, † 1873 – GB ▭ McEwan.

Walton, *James Trout*, landscape painter, * 1818 York (Yorkshire), † 17.10.1867 York (Yorkshire) – GB ▭ Grant; Johnson II; ThB XXXV; Turnbull; Wood.

Walton, *John (1790)*, potter, f. about 1790, l. about 1840 – GB ▭ ThB XXXV.

Walton, *John (1915)*, master draughtsman, calligrapher, illuminator, * 1915 Mellis (Suffolk) – GB ▭ Vollmer VI.

Walton, *John (1925)*, portrait painter, * 5.12.1925 Birkenhead – GB ▭ Vollmer VI.

Walton, *John (1947)*, painter, f. 1947 – GB ▭ Spalding.

Walton, *John Whitehead*, portrait painter, genre painter, f. before 1834, l. 1865 – GB ▭ Johnson II; ThB XXXV; Wood.

Walton, *John Wilson* → **Walton-Wilson,** *John Wilson*

Walton, *Joseph*, landscape painter, f. before 1855, l. 1886 – GB ▭ Johnson II; ThB XXXV; Turnbull; Wood.

Walton, *Katherine*, portrait painter, restorer, † 15.2.1928 Annapolis (Maryland) – USA ▭ Falk.

Walton, *Marion*, sculptor, * 19.11.1899 or 1900 La Rochelle (New York) & New Rochelle (New York) – USA ▭ EAAm III; Falk; Vollmer VI.

Walton, *Mary Anne* → **Fielding,** *Mary Anne*

Walton, *Maude*, artist, f. 1896, l. 1897 – CDN ▭ Harper.

Walton, *Michael K.*, painter, f. 1969 – GB ▭ McEwan.

Walton, *N.*, designer, f. 1828, l. 1831 – USA ▭ Groce/Wallace.

Walton, *Nicholas (1367)*, architect, f. about 1367 – GB ▭ ThB XXXV.

Walton, *Nicholas (1394)*, carpenter, f. 30.4.1394, † about 1402 – GB ▭ Harvey.

Walton, *Parrey* → **Walton,** *Parry*

Walton, *Parry*, still-life painter, restorer, f. about 1660, † 1699 London – GB ▭ ThB XXXV; Waterhouse 16./17.Jh..

Walton, *Putman* (Mistress) → **Walton,** *Marion*

Walton, *Raymond*, painter, f. 1942 – USA ▭ Dickason Cederholm.

Walton, *T.*, illustrator, f. 1860 – GB ▭ Houfe.

Walton, *Violet*, illuminator, embroiderer, * 1.11.1901 Bootle – GB ▭ Vollmer V.

Walton, *W. G.*, landscape painter, f. 1875 – GB ▭ McEwan.

Walton, *W. L.*, landscape painter, lithographer, f. before 1834, l. 1869 – GB ▭ Grant; Johnson II; Lister; Mallalieu; ThB XXXV; Wood.

Walton, *W. S.*, painter, f. 1853 – GB ▭ Wood.

Walton, *Walter*, mason, f. 1383, † 1418 London – GB ▭ Harvey.

Walton, *William (1824)*, artist, * about 1824 New Jersey, l. after 1862 – USA ▭ Groce/Wallace.

Walton, *William (1841)* (Walton, William (1861)), watercolourist, f. 1841, l. 1867 – GB ▭ Johnson II; Mallalieu; Wood.

Walton, *William (1843)* (Walton, William), genre painter, landscape painter, * 10.11.1843 Philadelphia (Pennsylvania), † 13.11.1915 – USA ▭ EAAm III; Falk; ThB XXXV.

Walton, *William Arrowsmith*, lithographer, f. 1835, l. 1852 – GB ▭ Gordon-Brown.

Walton, *William McKee*, architect, * 21.11.1879, l. 1948 – USA ▭ Tatman/Moss.

Walton of Saines, *Frederick* (?) → **Walton,** *Frederick*

Walton-Wilson, *John Wilson*, architect, * 1822 or 1823, † 14.4.1910 – GB ▭ DBA.

Waltrip, *Mildred*, fresco painter, illustrator, graphic artist, designer, * 4.10.1911 Nebo (Kentucky) – USA ▭ EAAm III; Falk.

Walts, *Frank*, artist, f. 1970 – USA ▭ Dickason Cederholm.

Waltter, *Ambrosius* → **Walther,** *Ambrosius*

Waltz, *Engelbert* → **Walz,** *Engelbert*

Waltz, *Hans* → **Walz,** *Hans*

Waltz, *J.-Jacques* → **Hansi**

Waltz, *Jakob* (ThB XXXV) → **Hansi**

Waltz, *Jean Jacques* → **Hansi**

Waltz, *Jean-Jacques* (Bauer/Carpentier VI) → **Hansi**

Waltz, *Joh. Jakob* → **Hansi**

Waltz, *Johann Friedrich*, repairer, * 1729 Meißen, † 28.11.1802 Meißen – D ▭ Rückert.

Waltz, *Johannes (1719)*, cabinetmaker, f. 1719 – D ▭ ThB XXXV.

Waltz, *Johannes (1922)*, stage set designer, * 23.12.1922 München – D ▭ Vollmer VI.

Waltz, *René*, painter, sculptor, * 24.12.1924 Fouchy – F ▭ Bauer/Carpentier VI.

Waltzau, *Adam Friedrich*, painter, * about 1710, † 9.5.1780 Jönköping – S ▭ SvKL V.

Waltzemüller, *Martin* → **Waldseemüller,** *Martin*

Waltzer, *Engelbrecht*, sculptor, f. 1802, l. 1806 – DK ▭ Weilbach VIII.

Waltzer, *Henri*, sculptor, * 1848 or 1849 Elsaß, l. 1.4.1880 – USA ▭ Karel.

Walvei, copper engraver, f. 1845 – I ▭ Comanducci V; Servolini.

Walvis, *Johannes Baptista van* → **Walvis,** *Johannes Baptista*

Walvis, *Johannes Baptista*, painter, * before 22.1.1622 Antwerpen, † after 1692 Antwerpen – NL, B ▭ ThB XXXV.

Walvisch, *Johannes Baptista* → **Walvis,** *Johannes Baptista*

Walwein, *Albert*, architect, * 11.6.1851 Rully (Saône-et-Loire), † 21.2.1916 Paris – F ▭ ThB XXXV.

Walwein, *François Albert* → **Walwein,** *Albert*

Walwein, *Gaston Oswald* (Walwein, Gaston-Oswald (fils)), architect, * 1882 Paris, l. 1904 – F ▭ Delaire.

Walwein, *Gaston-Oswald* (fils) (Delaire) → **Walwein,** *Gaston Oswald*

Walwert, *Georg Christoph*, miniature painter, copper engraver, * 1748 Nürnberg, † 1812 Nürnberg – D, CH ▭ ThB XXXV.

Walwert, *Jakob Samuel*, copper engraver, master draughtsman, miniature painter, * 1750 Nürnberg, † 1815 Nürnberg – D, CH ▭ ThB XXXV.

Walwert, *Johann Samuel* → **Walwert,** *Jakob Samuel*

Walwyn, *Francis*, gem cutter, f. 1628, l. 1629 – GB ▭ ThB XXXV.

Waly, painter, * 3.4.1913 Oberuzwil – CH ▭ KVS.

Walyngford, *Richard the Carpenter* → **Richard of Wallingford**

Walz, *Anette*, ceramist, * 11.2.1964 – D ▭ WWCCA.

Walz, *Engelbert*, painter, f. 1623, l. 1633 – D ▭ Sitzmann.

Walz, *Englbrecht* → **Walz,** *Engelbert*

Walz, *Erich*, graphic artist, * 1927 – D ▭ Nagel.

Walz, *Friedrich*, landscape painter, f. about 1939 – A ▭ Fuchs Maler 20.Jh. IV.

Walz, *Günter*, painter, assemblage artist, * 19.2.1939 Graz – A ▭ Fuchs Maler 20.Jh. IV; List.

Walz, *Hans*, locksmith, f. 1630, † about 1648 – A ▭ ThB XXXV.

Walz, *Heinrich*, goldsmith, jeweller, f. 1896, l. 1898 – A ▭ Neuwirth Lex. II.

Walz, *Jakob* (Flemig) → **Hansi**

Walz, *John*, sculptor, * 31.8.1844 Württemberg, l. 1910 – D, USA ▭ Falk.

Walz, *Josef*, maker of silverwork, f. 1824 – D ▭ ThB XXXV.

Walz, *Leo*, painter, sculptor, mason, etcher, * 15.1.1943 Luzern – CH ▭ KVS; LZSK.

Walz, *Theodor*, glass grinder, painter, designer, glazier, ceramist, * 31.3.1892 Stuttgart, † 1972 Landenburg – D ▭ Nagel; Vollmer V.

Walzeff, *Witali Gennadjewitsch* (Vollmer VI) → **Val'cev,** *Vitalij Gennadievič*

Walzek, *Karel* → **Kupka,** *Karel*

Walzel, *August Friedrich*, lithographer, * about 1790 Braunau am Inn, † 1860 (?) – A, H ▭ ThB XXXV.

Walzer, *Friedrich*, glass painter, f. about 1840, l. 1841 – D ▭ ThB XXXV.

Walzer, *Hugo*, landscape painter, * 6.2.1884 Blumenthal (Insterburg), † 1923 or 1924 Königsberg – D, RUS ▭ ThB XXXV.

Walzer, *Marjorie Schafer*, painter, ceramist, * 3.7.1912 New York – USA ▭ EAAm III.

Wambach de Duve, *Marie*, landscape painter, flower painter, marine painter, * 1865 Antwerpen, l. 1884 – B ▭ DPB II.

Wambacher, *Joh. Georg* → **Wampacher,** *Joh. Georg*

Wambaix, *Pierre*, armourer, f. 1496 – B, NL ▭ ThB XXXV.

Wamberg, *Karel Adolf* → **Wangberg,** *Carl Adolph*

Wamberg, *Niels Herman*, painter, * 11.3.1942 Kopenhagen, † 29.4.1995 Kopenhagen – DK ▭ Weilbach VIII.

Wambister, *Vit* → **Wampister**, *Vit*

Wamelink, *H. J.*, painter, f. 1929 – USA
□ Falk.

Wamelink, *Jan* → **Wamelink**, *Johannes Maria*

Wamelink, *Johannes Maria*, sculptor,
* 18.1.1928 Boxmeer (Noord-Brabant)
– NL □ Scheen II.

Waminest, sculptor, † 1776 or before
1776 – F □ Lami 18.Jh. II.

Wammeser, *Christoph* (Merlo) →
Wamser, *Christoph*

Wammesser, *Christoph* → **Wamser**,
Christoph

Wampacher, *Jan* → **Wanbacher**, *Jan*

Wampacher, *Joh. Georg*, painter, engraver,
* 1743(?), l. 1781 – A □ ThB XXXV.

Wampe, *Bernard Joseph* → **Wamps**,
Bernard Joseph

Wampe, *J. B.*, painter, f. 1736 – B, NL
□ ThB XXXV.

Wamper, *Adolf*, sculptor, * 23.6.1901
Würselen – D □ Davidson I;
KüNRW IV; ThB XXXV; Vollmer V.

Wampister, *Vit*, carpenter, f. 1556, l. 1558
– CH □ ThB XXXV.

Wampl-Mutter, *Hilde*, painter,
graphic artist, * 13.6.1933 – A
□ Fuchs Maler 20.Jh. IV.

Wamps, *Bernard Joseph*, painter,
* 30.11.1689 Lille, † about 1750 Lille
– F, NL □ ThB XXXV.

Wamps, *Jean-Baptiste*, faience maker,
f. 1740, † 1755(?) – F, NL
□ ThB XXXV.

Wamša, painter, f. 1538 – CZ
□ Toman II.

Wamser, *Christoph* (Wammeser,
Christoph), architect, f. 15.5.1618,
† before 1649 Köln(?) – D, F
□ Merlo; ThB XXXV.

Wamsley, *Frank*, sculptor, * 12.9.1879
Locust Hill (Missouri), l. 1933 – USA
□ Falk.

Wamsley, *Lillian Barlow*, sculptor,
designer, artisan, * Fort Worth (Texas),
f. 1920 – USA □ Falk.

Wan, *Qingli*, painter, * 1945 – RC
□ ArchAKL.

Wan, *Shan-yao* (Wan, Shan-yau), painter,
f. before 1958, l. before 1961 – RC
□ Vollmer V.

Wan, *Shan-yau* (Vollmer V) → **Wan**,
Shan-yao

Wan, *Shixu* (Wan Schi-sü), woodcutter,
* 1915, † 1944 Qinyun (Zhejiang) – RC
□ Vollmer V.

Wan Ko Tschin → **Ji Tschi**

Wan-Oubru-ken, *Niccolino* →
Houbraken, *Niccolino van*

Wan Schi-sü (Vollmer V) → **Wan**, *Shixu*

Wan'an % Tingmei → **Liu**, *Jue*

Wanbacher, *Jan*, painter, f. 1696 – CZ
□ Toman II.

Wanbacher, *Joh. Georg* → **Wampacher**,
Joh. Georg

Wancke, wood sculptor, f. about 1732
– D □ ThB XXXV.

Wanckel, *Alfred H.*, architect, * 12.9.1855
Leipzig, † 9.8.1925 Altenburg (Sachsen)
– D □ ThB XXXV.

Wanckel, *Otto*, architect, master
draughtsman, * 17.8.1820 Stollberg
(Sachsen), † 9.3.1912 Dresden – D
□ ThB XXXV.

Wancker, *Mathias*, faience maker,
* 1756(?) Tepl, l. 1780 – PL
□ ThB XXXV.

Wanckmiller, *Hieronymus* →
Wanckmüller, *Hieronymus*

Wanckmüller, *Hieronymus*, painter,
* Kempten, f. about 1730 – D
□ ThB XXXV.

Wand, *Hersch*, goldsmith(?), f. 1867 – A
□ Neuwirth Lex. II.

Wand, *Hirsch Leib*, goldsmith, f. 1908
– A □ Neuwirth Lex. II.

Wand, *Richard de* → **Richard de Waud**

Wandahl, *Finn*, sculptor, * 24.4.1900
Kopenhagen, † 9.1.1985 Gentofte
– DK □ ThB XXXV; Vollmer V;
Weilbach VIII.

Wandahl, *William* (Wandahl, William
Frederik Vilhelm), landscape painter,
* 7.8.1859 Kopenhagen, † 3.2.1944
Gentofte – DK □ ThB XXXV;
Vollmer V; Weilbach VIII.

Wandahl, *William Frederik Vilhelm*
(Weilbach VIII) → **Wandahl**, *William*

Wandal, *Christian Høgh* (Weilbach VIII)
→ **Wandall**, *Christen Heugh*

Wandall, *Christen Heugh* (Wandal,
Christian Høgh), painter, master
draughtsman, * before 9.10.1772
Ålborg, † 19.4.1817 Ålborg – DK
□ Weilbach VIII.

Wandborg, *Laurits Rosenberg*, goldsmith,
silversmith, * about 1804 Vammen,
† 1837 – DK □ Bøje II.

Wandby, *A. J.*, genre painter, f. 1842,
l. 1848 – GB □ Johnson II; Wood.

Wandel, *Annie* → **Wandel**, *Annie Kristina*

Wandel, *Annie Kristina*, painter, master
draughtsman, * 16.1.1912 Spånga – S
□ SvKL V.

Wandel, *Elisabeth* (Wandel, Elisabeth
Christiane Alvina), portrait painter,
* 14.1.1850 Kopenhagen, † 28.12.1926
Kopenhagen – DK □ ThB XXXV;
Weilbach VIII.

Wandel, *Elisabeth Christiane Alvina*
(Weilbach VIII) → **Wandel**, *Elisabeth*

Wandel, *Gertie*, embroiderer, * 7.11.1894,
l. 1978 – DK □ DKL II.

Wandel, *Marie*, painter, artisan,
* 15.2.1899 Horsens, † 8.11.1963 Tarm
– DK □ ThB XXXV; Vollmer V;
Weilbach VIII.

Wandel, *Sigurd*, painter of interiors,
* 22.2.1875 Kopenhagen-Frederiksberg,
† 3.6.1947 Kopenhagen-Hellerup –
DK □ ThB XXXV; Vollmer V;
Weilbach VIII.

Wandel, *W.*, artist, f. before 1970 – NL
□ Scheen II (Nachtr.).

Wandela, *Edith* → **Boreel**, *Wendela*

Wandelaar, *Jan*, painter, copper
engraver, etcher, master draughtsman,
* 14.4.1690 Amsterdam (Noord-Holland),
† 26.3.1759 Leiden (Zuid-Holland) – NL
□ Scheen II; ThB XXXV; Waller.

Wandelaar, *Joannes* → **Wandelaar**, *Jan*

Wandeler, painter, f. about 1850 – CH
□ Brun III.

Wandelman, *Johannes*, engraver, f. 1663
– NL □ Waller.

Wandembor, *Juan de* → **Vandenbourg**,
Juan de

Wandembourgh, *Juan de* →
Vandenbourg, *Juan de*

Wander, *Florian*, carver of coats-of-arms,
f. 1809 – CZ □ ThB XXXV.

Wander, *Frantz Philipp* → **Wander**,
Franz Philipp

Wander, *Franz Philipp*, glass grinder,
glass cutter, glazier, f. 1710, l. 1739
– D □ Rückert.

Wander, *Jiří*, glass painter, f. 1601 – CZ
□ Toman II.

Wander von Grünwald, *Georg* →
Wanderer, *Georg* (1636)

Wandereisen, *Hans* → **Wandereisen**,
Johan

Wandereisen, *Hans (1535)*, illuminator,
form cutter, f. about 1535, † 1548(?)
– D □ ThB XXXV.

Wandereisen, *Johan*, copper engraver,
f. 1613 – D □ ThB XXXV.

Wanderer (Kunsthandwerker-Familie) (ThB
XXXV) → **Wanderer**, *Adam August
Heinrich*

Wanderer (Kunsthandwerker-Familie) (ThB
XXXV) → **Wanderer**, *Adam Clemens*

Wanderer (Kunsthandwerker-Familie) (ThB
XXXV) → **Wanderer**, *Ambrosius*

Wanderer (Kunsthandwerker-Familie) (ThB
XXXV) → **Wanderer**, *August*

Wanderer (Kunsthandwerker-Familie) (ThB
XXXV) → **Wanderer**, *Balthasar*

Wanderer (Kunsthandwerker-Familie) (ThB
XXXV) → **Wanderer**, *Caspar*

Wanderer (Kunsthandwerker-Familie) (ThB
XXXV) → **Wanderer**, *Elias* (1590)

Wanderer (Kunsthandwerker-Familie) (ThB
XXXV) → **Wanderer**, *Elias* (1611)

Wanderer (Kunsthandwerker-Familie) (ThB
XXXV) → **Wanderer**, *Friedrich* (1693)

Wanderer (Kunsthandwerker-Familie) (ThB
XXXV) → **Wanderer**, *Friedrich* (1786)

Wanderer (Kunsthandwerker-Familie) (ThB
XXXV) → **Wanderer**, *Georg* (1548)

Wanderer (Kunsthandwerker-Familie) (ThB
XXXV) → **Wanderer**, *Georg* (1590)

Wanderer (Kunsthandwerker-Familie) (ThB
XXXV) → **Wanderer**, *Georg* (1636)

Wanderer (Kunsthandwerker-Familie) (ThB
XXXV) → **Wanderer**, *Georg Franz*

Wanderer (Kunsthandwerker-Familie) (ThB
XXXV) → **Wanderer**, *Gottlob*

Wanderer (Kunsthandwerker-Familie) (ThB
XXXV) → **Wanderer**, *Heinrich*

Wanderer (Kunsthandwerker-Familie) (ThB
XXXV) → **Wanderer**, *Ignaz Florentin*

Wanderer (Kunsthandwerker-Familie) (ThB
XXXV) → **Wanderer**, *Joh. Matthäus*

Wanderer (Kunsthandwerker-Familie) (ThB
XXXV) → **Wanderer**, *Joh. Wilhelm*

Wanderer (Kunsthandwerker-Familie) (ThB
XXXV) → **Wanderer**, *Joh. Wolfgang*

Wanderer (Kunsthandwerker-Familie) (ThB
XXXV) → **Wanderer**, *Paulus Wilhelm*

Wanderer (Kunsthandwerker-Familie) (ThB
XXXV) → **Wanderer**, *Peter Christoph*
(1686)

Wanderer (Kunsthandwerker-Familie) (ThB
XXXV) → **Wanderer**, *Peter Christoph*
(1723)

Wanderer (Kunsthandwerker-Familie) (ThB
XXXV) → **Wanderer**, *Wolfgang*

Wanderer (Kunsthandwerker-Familie) (ThB
XXXV) → **Wanderer**, *Zacharias*

Wanderer, *Adam August Heinrich*, gem
cutter, * about 17.11.1747 or about
1750, † 24.8.1795 Bayreuth – D
□ Sitzmann.

Wanderer, *Adam Clemens*, faience
painter, * 23.11.1696 Bischofsgrün
(Fichtelgebirge), † 28.11.1748 St.
Georgen am See (Bayreuth) – D
□ Sitzmann; ThB XXXV.

Wanderer, *Ambrosius*, glass artist,
f. about 1510, † 1529 – D □ Sitzmann;
ThB XXXV.

Wanderer, *August*, faience painter, glass
cutter, glazier, * 3.3.1690 Bischofsgrün
(Fichtelgebirge), † 2.3.1733 Bayreuth
– D □ Sitzmann; ThB XXXV.

Wanderer, *Balthasar*, glass artist,
* 7.6.1660, l. 1692 – D □ Sitzmann;
ThB XXXV.

Wanderer, *Caspar,* glass artist, * before 5.3.1655, † 1.8.1709 Bischofsgrün (Fichtelgebirge) – D ▭ Sitzmann; ThB XXXV.

Wanderer, *Elias (1590)* (Wanderer, Elias (der Ältere)), glass artist, f. 1590, l. 12.10.1599 – CZ ▭ Sitzmann; ThB XXXV.

Wanderer, *Elias (1611)* (Wanderer, Elias (1657)), glass painter, * Grünwald (Gablonz)(?), f. 1611, † 1657 Bischofsgrün (Fichtelgebirge) – D ▭ Sitzmann; ThB XXXV.

Wanderer, *Florian,* carver of coats-of-arms, f. 1809 – D ▭ Sitzmann.

Wanderer, *Friedrich (1693),* glass painter, * 1693 Bischofsgrün (Fichtelgebirge) – D ▭ Sitzmann; ThB XXXV.

Wanderer, *Friedrich (1786),* goldsmith, silversmith, † before 1786 – D ▭ ThB XXXV.

Wanderer, *Friedrich* (1840) (Ries) → **Wanderer,** *Friedrich Wilhelm* (1840)

Wanderer, *Friedrich Wilhelm (1755)* (Wanderer, Friedrich Wilhelm), gem cutter, * 9.9.1755, † 12.2.1790 Bayreuth – D ▭ Sitzmann.

Wanderer, *Friedrich Wilhelm (1840)* (Wanderer, Friedrich (1840)), watercolourist, illustrator, designer, scribe, artisan, * 10.9.1840 München, † 7.10.1910 München – D ▭ Ries; ThB XXXV.

Wanderer, *Georg (1548)* (Wanderer, Georg (1)), glass artist, f. 1548 – CZ, D ▭ Sitzmann; ThB XXXV.

Wanderer, *Georg (1590)* (Wanderer, Georg (der Jüngere)), glass artist, f. 1590, l. 12.10.1599 – CZ ▭ Sitzmann; ThB XXXV.

Wanderer, *Georg (1636)* (Wanderer, Georg (3)), glass artist, * 1636, † 15.2.1712 – CZ ▭ Sitzmann; ThB XXXV.

Wanderer, *Georg Franz,* glass artist, f. 1717, † 1749 – CZ ▭ Sitzmann; ThB XXXV.

Wanderer, *Georg Wilhelm* → **Wanderer,** *Wilhelm*

Wanderer, *Gottlob,* gem cutter, goldsmith, clockmaker, * about 1751 Bayreuth, † 12.1.1814 Bayreuth – D ▭ Sitzmann; ThB XXXV.

Wanderer, *Heinrich,* painter, * 1623 Bischofsgrün (Fichtelgebirge), † before 23.1.1673 Bayreuth – D ▭ Sitzmann; ThB XXXV.

Wanderer, *Ignaz Florentin,* glass artist, f. 1717 – CZ ▭ Sitzmann; ThB XXXV.

Wanderer, *Joh. Gottlob Zacharias* → **Wanderer,** *Gottlob*

Wanderer, *Joh. Matthäus* (Wanderer, Johann Matthäus), glass artist, painter, * 1620, † 16.4.1692 – D ▭ Sitzmann; ThB XXXV.

Wanderer, *Joh. Wilhelm,* goldsmith, silversmith, * 6.7.1722 Bischofsgrün (Fichtelgebirge), † 9.10.1756 Bayreuth – D ▭ Sitzmann; ThB XXXV.

Wanderer, *Joh. Wolfgang* (Wanderer, Johann Wolfgang), glass painter, * 22.7.1677 Lauscha, † 24.8.1761 Bischofsgrün (Fichtelgebirge) – D ▭ Sitzmann; ThB XXXV.

Wanderer, *Johann Matthäus* (Sitzmann) → **Wanderer,** *Joh. Matthäus*

Wanderer, *Johann Wolfgang* (Sitzmann) → **Wanderer,** *Joh. Wolfgang*

Wanderer, *Joseph Leopold,* painter, architect(?), * 1759 Turnau, † 1822 – D ▭ Sitzmann.

Wanderer, *Paulus Wilhelm,* porcelain painter, * 27.9.1725 Bischofsgrün (Fichtelgebirge), † 29.6.1792 St. Georgen am See (Bayreuth) – D ▭ Sitzmann; ThB XXXV.

Wanderer, *Peter Christoph (1686)* (Wanderer, Peter Christoph (der Ältere)), glass painter, * 24.8.1686 Bischofsgrün (Fichtelgebirge), † before 1753 – D ▭ Sitzmann; ThB XXXV.

Wanderer, *Peter Christoph (1723)* (Wanderer, Peter Christoph (der Jüngere)), glassmaker, * 18.10.1723 Bischofsgrün (Fichtelgebirge), † 30.4.1792 Bischofsgrün (Fichtelgebirge) – D ▭ Sitzmann; ThB XXXV.

Wanderer, *Wilhelm,* portrait painter, genre painter, * 1804 Rothenburg ob der Tauber, † 2.8.1863 Nürnberg – D ▭ Münchner Maler IV; ThB XXXV.

Wanderer, *Wolfgang,* glass painter, glass cutter, * 24.3.1651 Bischofsgrün (Fichtelgebirge), † 26.11.1725 Bischofsgrün (Fichtelgebirge) – D ▭ Sitzmann; ThB XXXV.

Wanderer, *Zacharias,* gem cutter, * 12.9.1720 Bischofsgrün (Fichtelgebirge), † 21.3.1785 or 24.3.1785 – D ▭ Sitzmann; ThB XXXV.

Wanderley, *Germano,* architect, * 21.4.1845 Pernambuco – CZ ▭ ThB XXXV.

Wandersdörfer, *Adolf* → **Wannersdörfer,** *Adolf*

Wandersdörfer, *Wolfgang* → **Wannersdörfer,** *Wolfgang*

Wandersforde, *James B.* → **Wandesford,** *James Buckingham*

Wandesford, *James Buckingham* (Wandesford, James B.; Wandesforde, Juan B.; Wandesforde, Ivan Buckingham), portrait painter, landscape painter, genre painter, illustrator, * 1817, † 1872 or 1902 San Francisco (California) – GB, USA, CDN ▭ EAAm III; Groce/Wallace; Harper; McEwan; Samuels.

Wandesforde, *Ivan Buckingham* (EAAm III) → **Wandesford,** *James Buckingham*

Wandesforde, *James B.* (Samuels) → **Wandesford,** *James Buckingham*

Wandesforde, *Juan B.* (Groce/Wallace) → **Wandesford,** *James Buckingham*

Wandet, *Ján* (ArchAKL) → **Wandet,** *János (1750)*

Wandet, *János (1750)* (Wandet, Ján; Wandet, János (der Ältere)), goldsmith, * about 1750 Beszterczebánya, † 1804 Kassa – SK ▭ ThB XXXV.

Wandet, *Johann* → **Wandet,** *János (1750)*

Wandhelein, *Karl* → **Anreiter von Ziernfeld,** *Johann Karl Wendelin*

Wanding, *Olivia Sophie Frederikke,* painter, * 26.8.1814 Kopenhagen, † 5.9.1881 Kopenhagen – DK ▭ ThB XXXV.

Wandinger, *Franz,* goldsmith, * 24.7.1897 Dorfen (Ober-Bayern), † 1.4.1961 Dorfen (Ober-Bayern) – D ▭ Vollmer VI.

Wandinger, *Hermann,* sculptor, goldsmith, silversmith, * 24.7.1897 Dorfen (Ober-Bayern), l. 1933 – D ▭ Davidson I; Vollmer V; Vollmer VI.

Wandive, *Philippe* → **Vandives,** *Philippe*

Wandl, *Martin,* pewter caster, f. 1694, l. 1698 – D ▭ ThB XXXV.

Wandler, *Martin* → **Wandl,** *Martin*

Wandless, *Andrew,* painter, f. 1871 – GB ▭ McEwan.

Wandlick, *A.* → **Mandlick,** *August*

Wandolleck, *Ilse,* fresco painter, * 15.1.1901 Dresden – D ▭ Wolff-Thomsen.

Wandrack, *Josef,* sculptor, * 1696, † 10.8.1760 Wien – A ▭ ThB XXXV.

Wandre, *François Joseph de* (ThB XXXV) → **Dewandre,** *François Joseph*

Wandrer, *Annette,* ceramist, * 16.6.1960 Jena – D ▭ WWCCA.

Wandrich, *A.,* goldsmith(?), f. 1867 – A ▭ Neuwirth Lex. I.

Wands, *Alfred J.* (EAAm III) → **Wands,** *Alfred James*

Wands, *Alfred James* (Wands, Alfred J.), painter, lithographer, * 19.2.1902 or 19.2.1904 Cleveland (Ohio) – USA ▭ EAAm III; Falk; Vollmer V.

Wands, *Charles,* copper engraver, steel engraver, f. about 1800, l. 1844 – GB ▭ Lister; McEwan; ThB XXXV.

Wands, *William,* painter, f. 1833, l. 1835 – GB ▭ McEwan.

Wandscheer, *Maria Wilhelmina* (Wandscheer, Marie), etcher, pastellist, master draughtsman, * 19.11.1856 Amsterdam (Noord-Holland), † 18.9.1936 or 19.9.1936 Ede (Gelderland) – NL ▭ Scheen II; ThB XXXV; Waller.

Wandscheer, *Marie* (ThB XXXV) → **Wandscheer,** *Maria Wilhelmina*

Wandschneider, *Thea* (Vollmer V; Waller) → **Wandschneider,** *Thea Helene Elisabeth*

Wandschneider, *Thea Helene Elisabeth* (Wandschneider, Thea), woodcutter, linocut artist, lithographer, master draughtsman, * 1.4.1908 Lourenço Marques (Moçambique) – NL ▭ Scheen II; Vollmer V; Waller.

Wandschneider, *Wilhelm,* sculptor, * 6.6.1866 Plau (Mecklenburg), † 23.9.1942 Plau am See (Mecklenburg) – D ▭ Jansa; ThB XXXV; Vollmer V.

Wandtl, *Martin* → **Wandl,** *Martin*

Wandtmüller, *Johann Ulrich,* stonemason, f. 1720 – D, CH ▭ ThB XXXV.

Wándza, *Michael* → **Wándza,** *Mihály*

Wándza, *Mihály,* painter, graphic artist, * 12.10.1781 Perecseny, † about 1854 or 1854 Miskolc – H ▭ MagyFestAdat; ThB XXXV.

Wane, *Harold,* marine painter, * 1879, † 25.3.1900 – GB ▭ Mallalieu.

Wane, *Marshall,* portrait painter, photographer, f. 1801 – GB ▭ McEwan.

Wane, *Richard,* painter, stage set designer, * 3.4.1852 Manchester (Greater Manchester), † 8.1.1904 Egremont (Cheshire) – GB ▭ Johnson II; Mallalieu; ThB XXXV; Wood.

Wanebacq, *Rogier,* painter, f. 15.5.1427 – B, NL ▭ ThB XXXV.

Wanejeff, *Pjotr Iwanowitsch* (Vollmer VI) → **Vaneev,** *Petr Ivanovič*

Wanenwetsch, *Jerg (1)* → **Wannenwetsch,** *Jerg (1534)*

Waner, *Christoferus,* painter, f. 1573 – A ▭ ThB XXXV.

Waner, *Hijeronim* → **Wabner,** *Hieronimus*

Wanes (1667), wood sculptor, carver, f. 1667 – D ▭ ThB XXXV.

Wanes (1700), porcelain painter, * 1700, † 1780 – D ▭ ThB XXXV.

Wanes, *Heinrich Christian* → **Wahnes,** *Heinrich Christian (1700)*

Wanewetsch, *Jerg (1)* → **Wannenwetsch,** *Jerg (1534)*

Wang, *Albert* (Wang, Albert Edvard), landscape painter, * 1.9.1864 Horsens, † 30.10.1930 Kopenhagen-Hellerup – DK ▭ ThB XXXV; Weilbach VIII.

Wang, *Albert Edvard* (ThB XXXV; Weilbach VIII) → **Wang,** *Albert*

Wang, *Arne*, painter, * 28.8.1905 Kristiania, † 12.5.1959 Frogn – N ☐ NKL IV.

Wang, *Ben*, painter, * 1962 – RC ☐ ArchAKL.

Wang, *Bingzhao*, painter, * 1913 – RC ☐ ArchAKL.

Wang, *Caiping*, painter, * Loudong, f. 1851 – RC ☐ ArchAKL.

Wang, *Caisheng*, painter, f. 1851 – RC ☐ ArchAKL.

Wang, *Ch'ên* → **Wang,** *Chen*

Wang, *Chen* (Wang Ch'ên, Tzŭ Tzŭning), landscape painter, * 1720 Taicang (Jiangsu), † 1797 – RC ☐ ThB XXXV.

Wang, *Cheng*, painter, * 1965 – RC ☐ ArchAKL.

Wang, *Chengquan*, painter, f. 1950 – RC ☐ ArchAKL.

Wang, *Chengyi*, painter, * 1930 – RC ☐ ArchAKL.

Wang, *Chi-yüan* (Wang Chi-yüan), painter, calligrapher, * 1894, l. before 1961 – RC ☐ Vollmer V.

Wang, *Chien* → **Wang,** *Jian*

Wang, *Chien-chang* → **Wang,** *Qianzhang*

Wang, *Chiyuan*, painter, f. 1851 – RC ☐ ArchAKL.

Wang, *Chonggui*, painter, * Beijing, f. 1851 – RC ☐ ArchAKL.

Wang, *Chunlin*, painter, f. 1851 – RC ☐ ArchAKL.

Wang, *Cizhong*, painter, f. 206 BC – RC ☐ ArchAKL.

Wang, *Daokun*, painter, * 1525, † 1593 – RC ☐ ArchAKL.

Wang, *Datong*, painter, * 1937 – RC ☐ ArchAKL.

Wang, *De* (Wang To), painter, calligrapher, * 1592 Mengjing, † 1652 – RC ☐ ThB XXXV.

Wang, *Dewei*, painter, * 1927, † 1984 – RC ☐ ArchAKL.

Wang, *Deyuan*, painter, * 1932 – RC ☐ ArchAKL.

Wang, *Dongling*, painter, f. 1987 – RC ☐ ArchAKL.

Wang, *Du*, sculptor, assemblage artist, f. before 1999 – RC ☐ ArchAKL.

Wang, *E.*, painter, * about 1462 Fenghua (Zhejiang), † about 1541 – RC ☐ DA XXXII.

Wang, *E. O.*, painter, f. 1925 – USA ☐ Falk.

Wang, *Edvard von* → **Wang,** *Albert*

Wang, *Fangyu*, painter, * 1913 – RC ☐ ArchAKL.

Wang, *Fu (1362)* (Wang Fu), painter, * 1362 Wuxi & Jinling, † 1416 Beijing – RC ☐ DA XXXII; ThB XXXV.

Wang, *Fu (1960)*, painter, * 1960 Shijiazhuang – RC ☐ ArchAKL.

Wang, *Gang*, painter, f. 1851 – RC ☐ ArchAKL.

Wang, *Geng*, painter, * Beijing, f. 1851 – RC ☐ ArchAKL.

Wang, *Geyi* (Wang Go-i), flower painter, figure painter, * 1897 Shanghai, † 1988 – RC ☐ Vollmer V.

Wang, *Gongyi*, painter, * 1946 Tianjin – RC, SGP ☐ ArchAKL.

Wang, *Guang*, painter, f. 1851 – RC ☐ ArchAKL.

Wang, *Guangyi*, painter, * 1956 – RC ☐ ArchAKL.

Wang, *Guanqing*, painter, * 1931 – RC ☐ ArchAKL.

Wang, *Gudrun Høyer*, sculptor, * 23.12.1898 Gjerpen, † 24.7.1983 Drøbak – N ☐ NKL IV.

Wang, *Guowei*, painter, f. 1851 – RC ☐ ArchAKL.

Wang, *Guoxiang*, painter, * 1851 or 1950 Wanxian – RC ☐ ArchAKL.

Wang, *Hai*, painter, f. 1980 – RC ☐ ArchAKL.

Wang, *Hengzhi*, painter, * Beijing, f. 1851 – RC ☐ ArchAKL.

Wang, *Hong*, painter, f. 1131 – RC ☐ ArchAKL.

Wang, *Hongtao*, painter, f. 1851 – RC ☐ ArchAKL.

Wang, *Hongzhao*, painter, f. 1851 – RC ☐ ArchAKL.

Wang, *Hsüeh-hao* → **Wang,** *Xuehao*

Wang, *Huaiqing*, painter, * 1944 – RC ☐ ArchAKL.

Wang, *Hui* (Wang Hui), painter, * 1632 Changshu, † 1717 – RC ☐ DA XXXII; ELU IV; ThB XXXV.

Wang, *Jens* → **Wang,** *Jens Waldemar*

Wang, *Jens Waldemar*, painter, stage set designer, * 11.3.1859 Fredrikstad, † 28.5.1926 Oslo – N ☐ NKL IV; ThB XXXV.

Wang, *Jian* (Wang Jian; Wang Chien), landscape painter, * 1598 Taicang (Jiangsu), † 1677 – RC ☐ DA XXXII; ThB XXXV.

Wang, *Jian (960)*, painter, f. 960 – RC ☐ ArchAKL.

Wang, *Jian (1644)*, painter, f. 1644 – RC ☐ ArchAKL.

Wang, *Jinshan*, painter, f. 1851 – RC ☐ ArchAKL.

Wang, *Jinyuan*, painter, f. 1851 – RC ☐ ArchAKL.

Wang, *Jiqian* (Wang Jiqian), painter, calligrapher, * 14.2.1907 Suzhou (Jiangsu) – RC, USA ☐ DA XXXII.

Wang, *Jitang*, painter, f. 1851 – RC ☐ ArchAKL.

Wang, *Kai* (Wang Kai), painter, * Hsiushui (Chehkiang), f. 1679 – RC ☐ ELU IV; ThB XXXV.

Wang, *Kangle*, painter, f. 1851 – RC ☐ ArchAKL.

Wang, *Kanglin*, painter, * 1905 Chengxian – RC ☐ ArchAKL.

Wang, *Keping*, painter, * 1949 Beijing – RC ☐ ArchAKL.

Wang, *Kjell-Eivind*, painter, * 19.9.1941 Drammen – N ☐ NKL IV.

Wang, *Kuntu*, painter, * 1890 Jinhua – RC ☐ ArchAKL.

Wang, *Lan*, painter, * 1953 – RC ☐ ArchAKL.

Wang, *Leifu*, painter, * 1941 – RC ☐ ArchAKL.

Wang, *Linyi*, painter, sculptor, * 1908 or 1909 Shanghai – RC ☐ ArchAKL.

Wang, *Liuqiu* (Wang Liu-tschiu), woodcutter, painter, * 1919 – RC ☐ Vollmer V.

Wang, *Meng* (Wang Mêng), calligrapher, landscape painter, * Hu-chou, f. 1343, † 1385 Nanjing (?) – RC ☐ ELU IV; ThB XXXV.

Wang, *Mian* (Wang Mian; Wang Mien), flower painter, * 1335 Zhuji (Jiangsu), † 1359 or 1407 or after 1415 or after 1417 Kuaiji (Zhejiang) – RC ☐ DA XXXII; ThB XXXV.

Wang, *Mien* → **Wang,** *Mian*

Wang, *Naizhuang*, painter, * 1928 Hangzhou – RC ☐ ArchAKL.

Wang, *Nanming*, painter, * 1962 Shanghai – RC ☐ ArchAKL.

Wang, *Qi* (Wang Tschi), woodcutter, * 1918 – RC ☐ Vollmer V.

Wang, *Qiang (1851)*, painter, f. 1851 – RC ☐ ArchAKL.

Wang, *Qiang (1957)*, painter, * 1957 – RC ☐ ArchAKL.

Wang, *Qianzhang* (Wang Chien-chang), figure painter, landscape painter, * Quanzhou, f. 1628, l. about 1650 – RC ☐ ThB XXXV.

Wang, *Qiaoqing*, painter, f. 1851 – RC ☐ ArchAKL.

Wang, *Qinghe*, painter, f. 1851 – RC ☐ ArchAKL.

Wang, *Qingsong*, painter, * 1965 – RC ☐ ArchAKL.

Wang, *Qingying*, painter, f. 1851 – RC ☐ ArchAKL.

Wang, *Renzhi*, painter, f. 1851 – RC ☐ ArchAKL.

Wang, *Richang*, painter, * 1905 – RC ☐ ArchAKL.

Wang, *Ruwang*, painter, f. 1851 – RC ☐ ArchAKL.

Wang, *Shangzhen*, painter – RC ☐ ArchAKL.

Wang, *Shaoling*, painter, * 1908 Taishan – RC ☐ ArchAKL.

Wang, *Shaozhu*, painter, * Beijing, f. 1851 – RC ☐ ArchAKL.

Wang, *Shen* (Wang Shen), painter, * about 1046 Taiyuan (Provinz Shanxi), † after 1110 – RC ☐ DA XXXII.

Wang, *Shenglie*, painter, f. 1851 – RC ☐ ArchAKL.

Wang, *Shih-min* → **Wang,** *Shimin*

Wang, *Shikuo*, painter, * 1911, † 1973 – RC ☐ ArchAKL.

Wang, *Shimin* (Wang Shimin; Wang Shih-min), landscape painter, calligrapher, stamp carver, * 1592 Taicang (Jiangsu), † 1680 – RC ☐ DA XXXII; ThB XXXV.

Wang, *Shishen*, painter, * 1686, † 1759 – RC ☐ ArchAKL.

Wang, *Shiwei*, painter, * Gansu, f. 1953 – RC ☐ ArchAKL.

Wang, *Shouren (1472)*, painter, * 1472, † 1529 – RC ☐ ArchAKL.

Wang, *Shouren (1851)*, painter, f. 1851 – RC ☐ ArchAKL.

Wang, *Shu*, painter, f. 1949 – RC ☐ ArchAKL.

Wang, *Shuyi* (Wang Schu-ji), woodcutter, f. 1901 – RC ☐ Vollmer V.

Wang, *Songyan*, painter, f. 1851 – RC ☐ ArchAKL.

Wang, *Songyu* (Wang Ssung-jü), painter, * 7.1910 Tianjin – RC ☐ Vollmer V.

Wang, *Su-chao*, painter, * 1949 – RC ☐ ArchAKL.

Wang, *Tingyuan* (Wang Tingyuan), painter, calligrapher, * 1151 Xiongyue (Liaoning), † 1202 Beijing – RC ☐ DA XXXII.

Wang, *To* → **Wang,** *De*

Wang, *Wei* (Wang Wei), painter, calligrapher, * 699 or 701 Taiyuan (Shansi), † 759 or 761 Changan – RC ☐ DA XXXII; ELU IV; ThB XXXV.

Wang, *Wu* (Wang Wu), bird painter, landscape painter, flower painter, * 1632 Changshu, † 1690 – RC ☐ ThB XXXV.

Wang, *Xian*, painter, * 1895 or 1897 Haimen – RC ☐ ArchAKL.

Wang, *Xianzhi* (Wang Xianzhi), calligrapher, * 344, † 386 or 388 – RC ☐ DA XXXII.

Wang, *Xiaogu*, painter, * Qingtian, f. 1851 – RC ☐ ArchAKL.

Wang, *Xiaohou*, painter, * Beijing, f. 1851 – RC ☐ ArchAKL.

Wang, *Xiaomo*, painter, f. 1851 – RC ☐ ArchAKL.

Wang, *Xinhu*, painter, f. 1851 – RC ☐ ArchAKL.

Wang, *Xinjing*, painter, * 1909 Beijing, † 1945 – RC ☐ ArchAKL.

Wang, *Xizhi* (Wang Xizhi; Wang Hsi-chih), painter, typeface artist, * 307 or 321 Langye (Shandong), † 365 or 379 – RC ☐ DA XXXII; ThB XXXV.

Wang, *Xu*, painter, * 1955 – RC ☐ ArchAKL.

Wang, *Xuehao* (Wang Hsüeh-hao), landscape painter, * 1744 Kunshan, † 1832 – RC ☐ ThB XXXV.

Wang, *Xuetao*, painter, * 1903, † 1982 – RC ☐ ArchAKL.

Wang, *Xun*, painter, f. 221 BC – RC ☐ ArchAKL.

Wang, *Xuzhu*, painter, * 1930 – RC ☐ ArchAKL.

Wang, *Yachen*, painter, * 1893 Zhejiang – RC ☐ ArchAKL.

Wang, *Yi*, painter, f. 221 BC – RC ☐ ArchAKL.

Wang, *Yuanchi*, painter, * 1642, † 1715 – RC ☐ ArchAKL.

Wang, *Yuanqi* (Wang Yuanqi; Wang Yüan-ch'i), painter, * 1642 Taicang (Jiangsu), † 1715 Beijing (?) – RC ☐ DA XXXII; ThB XXXV.

Wang, *Yue-fei*, painter, f. 1996 – RC ☐ ArchAKL.

Wang, *Zanyu*, painter, f. 1851 – RC ☐ ArchAKL.

Wang, *Zhaowen*, painter, * 1909 – RC ☐ ArchAKL.

Wang, *Zhen (1866)*, painter, * 1866 Wuxing, † 13.11.1938 – RC ☐ ArchAKL.

Wang, *Zhen (1868)*, painter, * 1868, † 1938 – RC ☐ ArchAKL.

Wang, *Zhengming*, painter, f. 960 – RC ☐ ArchAKL.

Wang, *Zhenpeng* (Wang Zhenpeng), painter, * about 1280 Yongjia (Zhejiang), † 1329 – RC ☐ DA XXXII.

Wang, *Zhi*, painter, f. 1851 – RC ☐ ArchAKL.

Wang, *Zhicheng* → **Attiret**, *Jean Denis*

Wang, *Zhijie*, painter, * 1931 – RC ☐ ArchAKL.

Wang, *Zhiping*, painter, * 1944 – RC ☐ ArchAKL.

Wang, *Zhipo*, painter, f. 1851 – RC ☐ ArchAKL.

Wang, *Zhongnian*, painter, f. 1949 – RC ☐ ArchAKL.

Wang, *Zhongxiu*, painter, * Liaoxi, f. 1953 – RC ☐ ArchAKL.

Wang, *Zhongyi*, painter, * Kunshan, f. 1851 – RC ☐ ArchAKL.

Wang, *Zhuangwei*, calligrapher, f. 1851 – RC ☐ ArchAKL.

Wang, *Zihua*, painter, f. 1851 – RC ☐ ArchAKL.

Wang, *Ziqing*, painter, * Hangxian, f. 1851 – RC ☐ ArchAKL.

Wang, *Zixian*, painter, f. 1851 – RC ☐ ArchAKL.

Wang, *Ziyun*, painter, sculptor, * 1901 Jiangsu – RC ☐ ArchAKL.

Wang, *Zuo Jon*, painter, f. 1987 – RC ☐ ArchAKL.

Wang-an → **Wang**, *Wu*

Wang Ch'ên, *Tzŭ Tzŭ-ning* (ThB XXXV) → **Wang**, *Chen*

Wang Chen-p'eng → **Wang**, *Zhenpeng*

Wang Chi-yüan (Vollmer V) → **Wang**, *Chi-yüan*

Wang Chien (ThB XXXV) → **Wang**, *Jian*

Wang Chien-chang (ThB XXXV) → **Wang**, *Qianzhang*

Wang Fu (DA XXXII; ThB XXXV) → **Wang**, *Fu* (1362)

Wang Go-i (Vollmer V) → **Wang**, *Geyi*

Wang Hsi-chih (ThB XXXV) → **Wang**, *Xizhi*

Wang Hsüeh-hao (ThB XXXV) → **Wang**, *Xuehao*

Wang Hui (DA XXXII; ELU IV; ThB XXXV) → **Wang**, *Hui*

Wang Jen-feng, woodcutter, * 1920 – RC ☐ Vollmer V.

Wang Jian (DA XXXII) → **Wang**, *Jian*

Wang Jiqian (DA XXXII) → **Wang**, *Jiqian*

Wang Ju-fu, painter, * 3.1910 Hebei – RC ☐ Vollmer V.

Wang Kai (ELU IV; ThB XXXV) → **Wang**, *Kai*

Wang Liu-tschiu (Vollmer V) → **Wang**, *Liuqiu*

Wang Mêng (ELU IV; ThB XXXV) → **Wang**, *Meng*

Wang Mian (DA XXXII) → **Wang**, *Mian*

Wang Mien (ThB XXXV) → **Wang**, *Mian*

Wang Schu-ji (Vollmer V) → **Wang**, *Shuyi*

Wang Shen (DA XXXII) → **Wang**, *Shen*

Wang Shih-min (ThB XXXV) → **Wang**, *Shimin*

Wang Shimin (DA XXXII) → **Wang**, *Shimin*

Wang Ssung-jü (Vollmer V) → **Wang**, *Songyu*

Wang T'ing-yün → **Wang**, *Tingyuan*

Wang Tingyuan (DA XXXII) → **Wang**, *Tingyuan*

Wang To (ThB XXXV) → **Wang**, *De*

Wang Tschi (Vollmer V) → **Wang**, *Qi*

Wang Wei (DA XXXII; ELU IV; ThB XXXV) → **Wang**, *Wei*

Wang Wu (ThB XXXV) → **Wang**, *Wu*

Wang Xianzhi (DA XXXII) → **Wang**, *Xianzhi*

Wang Xizhi (DA XXXII) → **Wang**, *Xizhi*

Wang Yuan (DA XXXII) → **Wang Yüan**

Wang Yuanqi (DA XXXII) → **Wang**, *Yuanqi*

Wang Yüan (Wang Yuan), flower painter, * about 1290 Hangzhou (Zhejiang), l. about 1366 – RC ☐ DA XXXII; ThB XXXV.

Wang Yüan-ch'i (ThB XXXV) → **Wang**, *Yuanqi*

Wang Zhenpeng (DA XXXII) → **Wang**, *Zhenpeng*

Wang Zhicheng → **Attiret**, *Jean Denis*

Wangberg, *Carl Adolph* (Wangberg, Karel Adolf), portrait painter, genre painter, * 1815 Kopenhagen or Odense, † 12.3.1865 Prag – D, A, DK ☐ ThB XXXV; Toman II.

Wångberg, *Johan Wilhelm*, painter, * 1750, † 10.5.1812 Svartsjö – S ☐ SvKL V.

Wangberg, *Karel Adolf* (Toman II) → **Wangberg**, *Carl Adolph*

Wangboje, *S. Irein* (Nigerian artists) → **Wangboje**, *Solomon Irein*

Wangboje, *Solomon Irein* (Wangboje, S. Irein), graphic artist, printmaker, * 16.8.1930 Avbiosi – WAN ☐ Dickason Cederholm; Nigerian artists.

Wangel, *Johan Ludvig*, goldsmith, silversmith, f. 18.6.1764, † 1765 – DK ☐ Bøje I.

Wangelin, *Josie Kirchner*, landscape painter, graphic artist, designer, * Belleville (Illinois), f. 1940 – USA ☐ Falk.

Wangener, *Abraham* → **Wagner**, *Abraham*

Wangenheim, *A. von*, architect, * 26.11.1734 or 1742 Rheinsberg – D ☐ ThB XXXV.

Wangenheim, *Friedrich Ludwig Walrab von (Freiherr)*, silhouette cutter, * 9.1.1750, † 4.12.1817 Gotha – D ☐ ThB XXXV.

Wangenheim, *Wilhelm von*, sculptor, * 4.7.1858 Sayda, l. 1883 – D ☐ ThB XXXV.

Wangenmair, *Josef* → **Wengenmair**, *Josef*

Wangensten, *Wilhelm* (Wangensten, Wilhelm Marius), painter, * 7.3.1884 Vestre Toten, † 25.11.1962 Oslo – N ☐ NKL IV; ThB XXXV.

Wangensten, *Wilhelm Marius* (NKL IV) → **Wangensten**, *Wilhelm*

Wangensten-Berge, *Lars*, master draughtsman, * 19.5.1905 Kristiania – N ☐ NKL IV.

Wanger, goldsmith, f. 1647 (?), l. 1655 (?) – CH ☐ ThB XXXV.

Wanger, *Armin* (Wanger, Armin Wilfried), sculptor, medalist, potter, sgraffito artist, * 7.12.1920 Zürich – CH ☐ KVS; LZSK; Plüss/Tavel II.

Wanger, *Armin Wilfried* (Plüss/Tavel II) → **Wanger**, *Armin*

Wanger, *Bartholomäus*, sculptor, f. 1568 – D ☐ ThB XXXV.

Wanger, *François-Albert*, lithographer, * before 17.4.1791 Bern (?), l. 1821 – CH ☐ Brun III.

Wanger, *Franz*, sculptor, * 5.1.1880 Zürich, † 28.11.1945 Zürich – CH ☐ Plüss/Tavel II; ThB XXXV.

Wanger, *Hans*, cabinetmaker, f. 1617 – D ☐ ThB XXXV.

Wanger, *Hans Ulrich*, goldsmith, * Aarau (?), f. 1595 – CH ☐ Brun IV.

Wanger, *Michael*, cartographer, * A, f. 1566, l. 1585 – A, D ☐ ThB XXXV.

Wanger, *Stoffel*, painter, f. 1545 – D ☐ ThB XXXV.

Wangh, *Benigno* → **Vangelini**, *Benigno*

Wangner, *Abraham* → **Wagner**, *Abraham*

Wangner, *Gottfried* → **Wagner**, *Gottfried*

Wangner, *Jakob*, copper engraver, * about 1703, † before 11.12.1781 – D ☐ ThB XXXV.

Wangner, *Johann Georg (1696)*, miniature painter, * 1696, † 30.10.1747 – PL ☐ ThB XXXV.

Wangner, *Joseph* → **Wagner**, *Joseph* (1707)

Wangzhi → **Biàn**, *Hu*

Wanhutte, *Herrmann* → **Hutte**, *Herman van*

Waniau, *Charles Martin*, goldsmith, jeweller, * 1705 – F ☐ ThB XXXV.

Waniczek, *Julia* → **Rayska**, *Julia*

Wanieczek-Ladstätter, *Elfi*, painter, bookplate artist, * 15.10.1929 Wien – A ☐ Fuchs Maler 20.Jh. IV.

Waniek → **Vaněk** (1348)

Wanier, *Daniel*, glass painter, f. 1533 – F ☐ ThB XXXV.

Waning, *Adrianus Nicolaas*, sculptor,
* 20.9.1887 Den Haag (Zuid-Holland),
† 21.9.1965 Den Haag (Zuid-Holland)
– NL ⊡ Scheen II.

Waning, *Carolus Lambertus*, sculptor,
furniture designer, woodcutter,
* 10.8.1844 Den Haag (Zuid-Holland),
† 13.10.1928 Den Haag (Zuid-Holland)
– NL ⊡ Scheen II.

Waning, *Cornelis Anthonij van* (Waning,
Cornelis Antonie van), marine painter,
landscape painter, watercolourist, master
draughtsman, * 26.7.1861 Den Haag
(Zuid-Holland), † 27.10.1929 Den Haag
(Zuid-Holland) – NL ⊡ Scheen II;
ThB XXXV.

Waning, *Cornelis Antonie van* (ThB
XXXV) → **Waning**, *Cornelis Anthonij
van*

Waning, *Gijsbertus Martinus Wilhelmus
Franciscus van* (Scheen II) → **Waning,
Martin van**

Waning, *J. van*, painter, f. 1777 – NL
⊡ Scheen II; ThB XXXV.

Waning, *Kees van* → **Waning**, *Cornelis
Anthonij van*

Waning, *M. van* (Mak van Waay) →
Waning, *Martin van*

Waning, *Martin van* (Waning, M. van;
Waning, Gijsbertus Martinus Wilhelmus
Franciscus van), sculptor, lithographer,
landscape painter, portrait painter, master
draughtsman, etcher, watercolourist,
medalist, * 4.9.1889 or 1888(?) Den
Haag (Zuid-Holland), l. before 1970
– NL, D ⊡ Mak van Waay; Scheen II;
ThB XXXV; Vollmer V; Waller.

Waning-Stevels, *Marie van* (ThB XXXV)
→ **Stevels**, *Maria Christina Hendrica*

Wanitschek, *Joseph*, genre
painter, f. about 1843 – A
⊡ Fuchs Maler 19.Jh. IV.

Wanitschke, *Vinzenz*, sculptor, * 19.6.1932
Deštné – D ⊡ Vollmer VI; WWCCA.

Wanjura, *A.*, genre painter, f. before
1898, l. before 1901 – D ⊡ Ries.

Wank, *Martin*, miniature sculptor, * 1928
Tiefenried – D ⊡ Vollmer VI.

Wank, *Roland Anthony*, architect,
* 2.10.1898 Budapest, † 22.4.1970
New Rochelle (New York) – USA, H
⊡ DA XXXII.

Wanka, *František* (Toman II) → **Wanka,
Franz Rudolf**

Wanka, *Franz*, goldsmith, f. 1.1920 – A
⊡ Neuwirth Lex. II.

Wanka, *Franz Rudolf* (Wanka, František),
painter, * 28.8.1908 Neumarkt (Böhmen)
– D, CZ ⊡ Toman II; Vollmer V.

Wanke, *Alice*, poster painter, illustrator,
poster artist, painter, * 11.4.1873
Wien, † 1936 or 13.11.1939 Wien –
A ⊡ Fuchs Maler 19.Jh. Erg.-Bd II;
Fuchs Maler 19.Jh. IV.

Wanke, *August*, jeweller, f. 1917 – A
⊡ Neuwirth Lex. II.

Wanke, *Daniel*, porcelain painter (?),
f. 1908 – CZ ⊡ Neuwirth II.

Wanke, *Dionys*, painter, * 1823 Sněžník,
† 30.7.1862 Prag – CZ ⊡ Toman II.

Wanke, *Johannes*, painter, graphic
artist, * 14.3.1923 Wien – A
⊡ Fuchs Maler 20.Jh. IV; List;
Vollmer V.

Wanke, *Ludwig*, landscape painter,
genre painter, f. 1851 – A
⊡ Fuchs Maler 19.Jh. Erg.-Bd II.

Wanke, *Władysław* → **Wankie**, *Władysław*

Wanke-Jellinek, *Peter*, painter, graphic
artist, * 1953 Wiener Neustadt – A
⊡ Fuchs Maler 20.Jh. IV.

Wankel, *Charlotte*, painter, * 12.5.1888
Kambo (Moss), † 2.8.1969 Bærum – N
⊡ NKL IV.

Wankel-Maseng, *Frida* → **Wankel-
Maseng**, *Frida Barbra*

Wankel-Maseng, *Frida Barbra*,
painter, * 31.10.1886 Kambo (Moss),
† 2.11.1982 Høvik – N ⊡ NKL IV.

Wanker, *Maude Walling*, architectural
painter, landscape painter, * 1881 or
22.10.1882 Portland (Oregon) or Oswego
(Oregon), l. 1947 – USA ⊡ EAAm III;
Falk; Samuels.

Wanker, *Xaver*, goldsmith, f. 23.9.1789,
l. 1797 – D ⊡ ThB XXXV.

Wankie, *Władysław*, painter, * 1860
Warschau, † 23.1.1925 Warschau – PL,
D ⊡ ThB XXXV.

Wanklyn, *Edith E.*, miniature painter,
f. 1900 – GB ⊡ Foskett.

Wankmüller, *Georg*, stonemason, f. 1698,
l. 1711 – D ⊡ ThB XXXV.

Wanko, *Leopold*, maker of silverwork,
jeweller, f. 1868, l. 1870 – A
⊡ Neuwirth Lex. II.

Wanková, *Hana*, painter, * 3.8.1943
Pardubice – CZ ⊡ ArchAKL.

Wańkowicz, *Walenty* (Vankovich, Valenti
Melkhiorovich; Van'kovič, Valentin
Mel'chiorovič), portrait painter,
lithographer, * 14.2.1799 Kałużyce,
† 12.5.1842 Paris – PL, BY, D, F, RUS
⊡ ChudSSSR II; DA XXXII; Milner;
ThB XXXV.

Wanler, *Rune* → **Wanler**, *Rune Ingemar*

Wanler, *Rune Ingemar*, painter,
* 28.5.1924 Boden – S ⊡ SvKL V.

Wanless, *Harry*, painter, * 1873
Scarborough, † 1933 Scarborough – GB
⊡ Turnbull.

Wanless, *J.*, painter, f. 1861 – CDN
⊡ Harper.

Wanley, *Humfrey*, miniature painter,
* 21.3.1671 or 21.3.1672 Coventry,
† 6.7.1729 London – GB ⊡ Foskett.

Wann, *Marion*, painter, f. 1927 – USA
⊡ Falk.

Wann, *Paul*, flower painter, still-life
painter, landscape painter, watercolourist,
designer, * 26.9.1869 Freudenthal
(Österreich-Schlesien), l. before 1942 –
CZ, A, D ⊡ Pavière III.2; ThB XXXV.

Wannecker, *Hieronimus*, copper engraver,
† 1596 – D ⊡ Zülch.

Wannemann, *Joseph* → **Wannenmacher,
Joseph**

Wannenburg, *Adolf*, painter, f. 27.2.1736
– NL ⊡ ThB XXXV.

Wannener, *Leodegar*, painter, * Ulm,
f. 1551 – CH, D ⊡ Brun III.

Wannenmacher, *Fábián*, architect,
* 6.9.1882 Buziás, l. before 1961 –
H ⊡ ThB XXXV; Vollmer V.

Wannenmacher, *Joseph*, painter,
* 18.9.1722 Tomerdingen, † 6.12.1780
Tomerdingen – D, CH ⊡ ThB XXXV.

Wannenmacher, *Martin*, cabinetmaker,
f. 1719 – D ⊡ ThB XXXV.

Wannenmacher, *Richard*, painter, master
draughtsman, * 23.7.1923 Wettingen
– CH ⊡ KVS.

Wannenwecz (Glaser-, Glasmaler- und
Maler-Familie) (ThB XXXV) →
Wannenwecz, *Gedeon*

Wannenwecz (Glaser-, Glasmaler- und
Maler-Familie) (ThB XXXV) →
Wannenwecz, *Hans Jakob*

Wannenwecz (Glaser-, Glasmaler- und
Maler-Familie) (ThB XXXV) →
Wannenwecz, *Hans Jörg* (1555)

Wannenwecz (Glaser-, Glasmaler- und
Maler-Familie) (ThB XXXV) →
Wannenwecz, *Hans Jörg* (1611)

Wannenwecz (Glaser-, Glasmaler- und
Maler-Familie) (ThB XXXV) →
Wannenwecz, *Hans Jörg* (1682)

Wannenwecz (Glaser-, Glasmaler- und
Maler-Familie) (ThB XXXV) →
Wannenwecz, *Hans Jörg* (1700)

Wannenwecz (Glaser-, Glasmaler- und
Maler-Familie) (ThB XXXV) →
Wannenwecz, *Jakob*

Wannenwecz (Glaser-, Glasmaler- und
Maler-Familie) (ThB XXXV) →
Wannenwecz, *Jörg* (1534)

Wannenwecz, *Gedeon*, glazier, * 1637,
l. 1661 – CH ⊡ ThB XXXV.

Wannenwecz, *Georg* → **Wannenwecz,
Hans Jörg** (1555)

Wannenwecz, *Hans Jakob*, glazier,
glass painter, * 1693, † 1744 – CH
⊡ ThB XXXV.

Wannenwecz, *Hans Jörg* (1555), glazier,
glass painter, * 1555, † 15.6.1621 – CH
⊡ ThB XXXV.

Wannenwecz, *Hans Jörg* (1611), glazier,
glass painter, * 1611, † after 1679
– CH ⊡ ThB XXXV.

Wannenwecz, *Hans Jörg* (1682), glazier,
glass painter, f. 1682, † 1745 – CH
⊡ ThB XXXV.

Wannenwecz, *Hans Jörg* (1700), glazier,
glass painter, * 1700, † 1773 – CH
⊡ ThB XXXV.

Wannenwecz, *Jakob*, glazier, glass painter,
f. 1609, † 1654 – CH ⊡ ThB XXXV.

Wannenwecz, *Jerg* → **Wannenwecz**, *Hans
Jörg* (1555)

Wannenwecz, *Jerg* (1) → **Wannenwetsch,
Jerg** (1534)

Wannenwecz, *Jörg* (1534), glazier, painter,
* Esslingen am Neckar(?), f. 1534,
l. 1587 – CH, D ⊡ ThB XXXV.

Wannenwetsch, *Gedeon*, glazier, * 1637,
l. 1661 – CH ⊡ Brun IV.

Wannenwetsch, *Hans Georg* (1) →
Wannenwetsch, *Hans Jerg* (1568)

Wannenwetsch, *Hans Georg* (1677)
(Wannenwetsch, Hans Georg (3)), glass
painter, f. 1677, † 1745 Basel – CH
⊡ Brun IV.

Wannenwetsch, *Hans Georg* (1700)
(Wannenwetsch, Hans Georg), glass
painter, * 1700, † 1773 – CH
⊡ Brun IV.

Wannenwetsch, *Hans Georg* (1772),
painter, * 1722, l. 10.6.1745 – CH
⊡ Brun IV.

Wannenwetsch, *Hans Jakob*, glass painter,
* 1693, † 1744 – CH ⊡ Brun IV.

Wannenwetsch, *Hans Jerg* (1568)
(Wannenwetsch, Hans Jerg (1)), glazier,
glass painter, * 1568, l. 1615 – CH
⊡ Brun IV.

Wannenwetsch, *Hans Jerg* (1611)
(Wannenwetsch, Hans Jerg (2)), glazier,
glass painter, * 1611, l. 1679 – CH
⊡ Brun IV.

Wannenwetsch, *Jakob*, glazier, glass
painter, f. 1609, † 1654 – CH
⊡ Brun IV.

Wannenwetsch, *Jeorg Martin*, painter of
vegetal ornamentation on flat surfaces,
* 1591, l. 1637 – CH ⊡ Brun IV.

Wannenwetsch, *Jerg* (1534)
(Wannenwetsch, Jerg (1)), glazier,
painter, * Eßlingen (?), f. 1534, † 1601
– CH ⊡ Brun IV.

Wannenwetsch, *Jerg (1585)*
(Wannenwetsch, Jerg (2)), painter of
vegetal ornamentation on flat surfaces,
f. 24.8.1585, l. 1616 – CH ⌑ Brun IV.

Wanner, *A.* (Wanner, Ondřej Antonín),
copper engraver, f. 1700, l. 1711 – CZ
⌑ ThB XXXV; Toman II.

Wanner, *August*, glass painter, sculptor,
graphic artist, * 21.2.1886 Basel,
† 21.7.1970 St. Gallen – CH ⌑ LZSK;
Plüss/Tavel II; Plüss/Tavel Nachtr.;
ThB XXXV; Vollmer V.

Wanner, *C.*, porcelain painter(?), f. 1894
– D ⌑ Neuwirth II.

Wanner, *Ella* → **Wanner**, *Ella Emilia*

Wanner, *Ella Emilia*, painter, graphic
artist, * 14.11.1887 Stockholm,
† 18.8.1962 Stockholm – S ⌑ SvK;
SvKL V.

Wanner, *Ernst*, painter, * 1917 Stuttgart
– D ⌑ Nagel.

Wanner, *Franz*, painter, sculptor,
* 21.6.1956 Wauwil – CH ⌑ KVS.

Wanner, *Franz Xaver*, stonemason,
f. 1779, l. 1785 – D ⌑ ThB XXXV.

Wanner, *Gustave-Auguste*, architect,
* 1866 Schweiz, l. after 1895 – CH
⌑ Delaire.

Wanner, *Hans*, master draughtsman,
f. 1601 – I, D ⌑ ThB XXXV.

Wanner, *Henry*, painter, illustrator,
lithographer, stage set designer,
* 8.3.1903 Genf, † 28.8.1986 Thônex
– CH ⌑ KVS; Plüss/Tavel II.

Wanner, *Isabelle*, painter, * Hâvre,
f. 1911 – CH ⌑ Brun III.

Wanner, *Jakob Friedrich*, architect,
* 28.4.1830 Illingen, † 24.1.1903 Zürich
– CH ⌑ ThB XXXV.

Wanner, *Jörg*, architect, * München(?),
f. 1478 – D, A ⌑ ThB XXXV.

Wanner, *Joh. Nepomuk* (Wanner, Johann
Nepomuk), woodcarving painter or
gilder, * München, f. 1793, l. 1809 – D
⌑ Markmiller; ThB XXXV.

Wanner, *Johann*, history painter,
* Inzing (Tirol)(?), f. 1816 – A
⌑ Fuchs Maler 19.Jh. IV; ThB XXXV.

Wanner, *Johann Nepomuk* (Markmiller) →
Wanner, *Joh. Nepomuk*

Wanner, *Joseph* → **Wannenmacher**,
Joseph

Wanner, *Julius*, goldsmith, f. 1660,
l. 1686(?) – D ⌑ ThB XXXV.

Wanner, *Maximilian*, architect, * 13.9.1855
Thalfingen, † 28.7.1933 Augsburg – D
⌑ ThB XXXV.

Wanner, *Ondřej Antonín* (Toman II) →
Wanner, *A.*

Wanner, *Reinhard*, kinetic artist,
installation artist, assemblage artist,
video artist, * 19.3.1943 Basel – CH
⌑ KVS.

Wanner, *Rudolf F.*, painter, graphic
artist, * 1922 Frankfurt (Main) – D
⌑ BildKueFfm.

Wanner, *Wilhelm*, landscape painter,
* 8.11.1846 München – D
⌑ ThB XXXV.

Wanner-Krause, *Christoph*, painter,
master draughtsman, sculptor, illustrator,
* 28.5.1937 Winterthur – CH, D
⌑ KVS.

Wannering, *Åke Samuel*, painter, master
draughtsman, sculptor, * 24.8.1908
Karlstad – S ⌑ SvKL V.

Wannering, *Sam* → **Wannering**, *Åke
Samuel*

Wannermayer, *Franz*, maker of
silverwork, jeweller, f. 1865, l. 1875
– A ⌑ Neuwirth Lex. II.

Wannermayer, *Georg*, goldsmith(?),
f. 1865 – A ⌑ Neuwirth Lex. II.

Wannermeyer, *Anna*, maker of
silverwork, jeweller, f. 1868 – A
⌑ Neuwirth Lex. II.

Wannersdörfer, *Adolf*, porcelain
painter, * 15.2.1732, † 8.8.1756 – D
⌑ Sitzmann; ThB XXXV.

Wannersdörfer, *Wolfgang*, porcelain
painter, f. 1753 – D ⌑ Sitzmann.

Wannes → **Denkens**, *Herman*

Wannes → **Velde**, *Wim van de*

Wannes → **Wanes** (1700)

Wanogho, *Enyote*, textile artist, * 1961
– WAN, GB ⌑ Nigerian artists.

Wanpacher, *Joh. Georg* → **Wampacher**,
Joh. Georg

Wanpacher, *J. J.* → **Wampacher**, *Joh.
Georg*

Wanpool, fruit painter, flower painter,
f. before 1791, l. 1799 – F
⌑ Pavière II; ThB XXXV.

Wanrooij, *Gerardus Johannes van*, painter,
master draughtsman, * 14.2.1916 's-
Hertogenbosch (Noord-Brabant) – NL
⌑ Scheen II.

Wans, *Jan Baptist* (Wans, Jan Baptiste),
landscape painter, * 28.5.1628
Antwerpen, † 13.2.1684 Antwerpen
– B ⌑ DPB II; ThB XXXV.

Wans, *Jan Baptiste* (DPB II) → **Wans**,
Jan Baptist

Wansart, *Adolphe*, sculptor, medalist,
painter, * 18.10.1873 Verviers,
† 3.10.1954 Uccle or Brüssel – B
⌑ DA XXXII; DPB II; Schurr III;
Vollmer V.

Wansart, *Eric*, painter, * 1899 Uccle
(Brüssel), l. before 1961 – B
⌑ Vollmer V.

Wanschaff, *Philipp* → **Wanschaffe**,
Philipp

Wanschaffe, *Philipp*, landscape
painter, † 1836 Wolfenbüttel – D
⌑ ThB XXXV.

Wanscher, *Axel*, architect, * 5.1.1902
Kopenhagen-Frederiksberg, † 17.10.1973
– DK ⌑ Vollmer V; Weilbach VIII.

Wanscher, *Evelyn Maud Hilda* (Weilbach
VIII) → **Wanscher**, *Hilda*

Wanscher, *Hilda* (Wanscher, Evelyn Maud
Hilda), sculptor, painter, * 11.6.1887
Piräus, † 6.7.1973 Gentofte – DK, GR
⌑ Vollmer V; Weilbach VIII.

Wanscher, *Johann Baptist*, sculptor, carver,
f. 1708, l. 1720 – A ⌑ ThB XXXV.

Wanscher, *Laura* (Wanscher, Laura
Kirstine Baagøe; Wanscher, Laura
Kirstine Baagøe & Wanscher, Laura),
ink draughtsman, painter, * 3.9.1877
Langebæk, † 6.4.1974 Gentofte –
DK ⌑ ThB XXXV; Vollmer V;
Weilbach VIII.

Wanscher, *Laura Kirstine Baagøe*
(Weilbach VIII) → **Wanscher**, *Laura*

Wanscher, *Ole*, architect, * 16.9.1903
Kopenhagen-Frederiksberg, † 27.12.1985
Charlottenlund – DK ⌑ DKL II;
Vollmer V; Weilbach VIII.

Wanscher, *Vilhelm*, master draughtsman,
illustrator, copyist, architect, sculptor,
* 26.7.1875 Horsens, † 27.5.1961
– DK ⌑ ThB XXXV; Vollmer V;
Weilbach VIII.

Wanseller, *Bartholomäus (1601)*, painter,
f. 1601 – D ⌑ ThB XXXV.

Wansey, *Margaret*, animal painter,
landscape painter, f. 1934 – GB
⌑ Vollmer V.

Wansing, *A. J.*, portrait painter, f. 1840
– NL ⌑ Scheen II.

Wansing, *Arend Jan Herman*, sculptor,
* 8.10.1932 Eibergen (Gelderland) – NL
⌑ Scheen II.

Wansing, *Jan* → **Wansing**, *Arend Jan
Herman*

Wansink, *Wijnand*, painter, master
draughtsman, etcher, * 22.7.1935
Alkmaar (Noord-Holland) – NL
⌑ Scheen II.

Wansleben, *Arthur*, landscape painter,
illustrator, * 19.12.1861 Krefeld,
† 20.6.1917 Düsseldorf – D ⌑ Jansa;
ThB XXXV.

Wanslee, portrait painter, f. about 1576
– GB ⌑ Waterhouse 16./17.Jh..

Wanta, *Franz*, maker of
silverwork, jeweller, f. 1868 – A
⌑ Neuwirth Lex. II.

Wantage (Lady) → **Lindsay**, *Lloyd*
(Mistress)

Wante, *Ernest*, figure painter, landscape
painter, portrait painter, * 28.9.1872
Gent, † 1960 Berchem – B ⌑ DPB II;
ThB XXXV; Vollmer V.

Wanter, painter, f. before 1783 – GB
⌑ ThB XXXV; Waterhouse 18.Jh..

Wántza, *Michael* → **Wándza**, *Mihály*

Wántza, *Mihály* → **Wándza**, *Mihály*

Wanum, *Arie van* (Wanum, Ary van),
master draughtsman, watercolourist,
* before 20.12.1733 Dordrecht (Zuid-
Holland), † about 1780 Dordrecht
(Zuid-Holland) – NL ⌑ Brewington;
Scheen II; ThB XXXV.

Wanum, *Ary van* (Brewington; ThB
XXXV) → **Wanum**, *Arie van*

Wanyek, *Tivadar* (MagyFestAdat) →
Vanyek, *Tivadar*

Wanz, *Peter*, painter, graphic
artist, * 25.2.1959 Leoben – A
⌑ Fuchs Maler 20.Jh. IV.

Wanzer, *Will*, painter, graphic artist,
* 24.4.1891 München, † 5.2.1938 Bonn
– D ⌑ Vollmer VI.

Waō → **Itchō** (1652)

Waō, painter, f. about 1711 – J
⌑ Roberts.

Wap, *Hans* → **Wap**, *Hans Melchior*

Wap, *Hans Melchior*, painter, * 18.7.1943
Rotterdam (Zuid-Holland) – NL
⌑ Scheen II.

Wap, *Jan*, cabinetmaker, f. 1788 – NL
⌑ ThB XXXV.

Wapenstein, *Ascher* → **Wappenstein**,
Ascher

Waplington, *Nick*, photographer, * 1965
Scunthorpe – GB ⌑ ArchAKL.

Waplington, *Paul*, painter, * 1938 – GB
⌑ Spalding.

Wappenstein, *Ascher*, medalist, gem cutter,
metal artist, f. about 1786, l. 1814 – A
⌑ ThB XXXV.

Wappenstein, *Joseph*, engraver, f. 1853,
l. 1859 – USA ⌑ Groce/Wallace.

Wappers, *Egidius Karel Gustaaf* (Baron)
→ **Wappers**, *Gustaaf* (Baron)

Wappers, *Egidius Karel Gustaf* (DA
XXXII; ELU IV) → **Wappers**, *Gustaaf*
(Baron)

Wappers, *Gustaaf (Baron)* (Wappers,
Egidius Karel Gustaf (Baron); Wappers,
Egidius Karel Gustaf; Wappers,
Gustave; Wappers, Gustaaf), painter,
lithographer, etcher, * 23.8.1803
Antwerpen, † 6.12.1874 Paris – B,
F ⌑ DA XXXII; DPB II; ELU IV;
Schurr II; ThB XXXV.

Wappers, *Gustave* (Schurr II) →
Wappers, *Gustaaf* (Baron)

Wappler, *Franz*, portrait painter, f. 1692,
l. 1707 – A, D ⌑ ThB XXXV.

Wappler, *Johann,* maker of silverwork, f. 1870, l. 1890 – A ⊡ Neuwirth Lex. II.

Wappler, *Moritz,* architect, * 30.4.1821 Wien, † 13.12.1906 Wien – A, I ⊡ List; ThB XXXV.

Wappmannsberger, *Bartholomäus,* painter, * 15.12.1894 Prien (Chiemsee), † 2.2.1984 Prien (Chiemsee) – D ⊡ Münchner Maler VI.

Waprinsky, *Rafael* → **Wardi,** *Rafael*

War, *Jacob Dirksz. de,* painter, f. 1557, † 1568 – NL ⊡ ThB XXXV.

Waräthy, *Innozenz* → **Worath,** *Innozenz Anton* (1694)

Waräthy, *Innozenz Anton* → **Warathi,** *Innozenz Anton*

Warakudō → **Yūkoku**

Warashina, *M. Patricia* → **Warashina,** *Patti*

Warashina, *Patti* → **Bauer,** *Patti*

Warashina, *Patti,* clay sculptor, painter, * 16.3.1940 Spokane (Washington) – USA ⊡ Watson-Jones.

Warat, *Jakob I* → **Worath,** *Jakob* (1566)

Warath, *Johann Stephan* → **Worath,** *Johann Stephan,* (1655)

Warathi, *Innozenz Anton,* painter, * about 1690 Sterzing, † 8.12.1758 Burghausen – D ⊡ ThB XXXV.

Waraus, *August Karel,* master draughtsman, * 1844 Prag, † 1876 – CZ ⊡ Toman II.

Waraus, *August Vilém,* painter, * 31.10.1809 Letovice (Mähren), † 21.2.1890 Prag – CZ ⊡ Toman II.

Waraus, *Emanuel,* painter, * 1828 Prag, † 1850 Prag – CZ ⊡ Toman II.

Warb, *Nicolaas* (Vollmer V) → **Warburg,** *Sophia Elisabeth*

Warberg, *Alhed* → **Larsen,** *Alhed*

Warberg, *Carolina* → **Warberg,** *Carolina Fredrika*

Warberg, *Carolina Fredrika,* painter, master draughtsman, * 1828 Karlskrona, † 2.2.1870 Nizza – F ⊡ SvKL V.

Warberg, *Emil* → **Warberg,** *Johan Emil*

Warberg, *Henrietta* (Warberg, Henriette Charlotte), master draughtsman, * 1831, † 18.12.1878 Stockholm – S ⊡ SvKL V; ThB XXXV.

Warberg, *Henriette Charlotte* (SvKL V) → **Warberg,** *Henrietta*

Warberg, *Johan Emil,* master draughtsman, * 7.1.1807 Karlstad, † 8.10.1881 Stockholm – S ⊡ SvKL V.

Warberg, *Sophie* → **Warberg,** *Sophie Magdalena*

Warberg, *Sophie Magdalena,* painter, * 1787, † 1851 – S ⊡ SvKL V.

Warbourg, *Daniel* (Groce/Wallace) → **Warburg,** *Daniel*

Warbourg, *Eugene* (Dickason Cederholm; EAAm III; Groce/Wallace; Karel) → **Warburg,** *Eugene*

Warbourg, *Joseph-Daniel* (Karel) → **Warburg,** *Daniel*

Warbrick, *John,* engraver, * about 1836 England, l. 1860 – USA ⊡ Groce/Wallace.

Warbrick, *William,* engraver, * about 1840 England, l. 1860 – USA ⊡ Groce/Wallace.

Warburg, *Agnes,* photographer, * 1872 London, † 1953 Surrey – GB ⊡ ArchAKL.

Warburg, *Blanche,* painter, f. 1890, l. 1892 – GB ⊡ Johnson II; Wood.

Warburg, *Daniel* (Warbourg, Daniel; Warbourg, Joseph-Daniel), etcher, engraver, stonemason, sculptor, * New Orleans, f. 1854 – USA ⊡ Dickason Cederholm; Groce/Wallace; Karel.

Warburg, *Eugene* (Warbourg, Eugene), sculptor, * 1825 New Orleans, † 12.1.1859 or 1861 Rom – USA ⊡ Dickason Cederholm; EAAm III; Groce/Wallace; Karel; ThB XXXV.

Warburg, *Gerda* → **Warburg,** *Gerda Eugenie Sara*

Warburg, *Gerda Eugenie Sara,* painter, master draughtsman, * 2.5.1880 Stockholm, l. 1907 – S ⊡ SvKL V.

Warburg, *Lily A.,* painter, f. 1896 – GB ⊡ Wood.

Warburg, *Lise,* gobelin weaver, gobelin knitter, * 6.11.1932 – DK ⊡ DKL II.

Warburg, *Mary,* sculptor, pastellist, book art designer, * 13.10.1866 Hamburg, † 4.12.1934 Hamburg – D, I ⊡ Vollmer VI.

Warburg, *Sophia Elisabeth* (Warb, Nicolaas), painter, master draughtsman, * 14.5.1906 Amsterdam (Noord-Holland), † 2.8.1957 Hilversum (Noord-Holland) – NL, F ⊡ Scheen II; Vollmer V.

Warburg, *Sophie* → **Warburg,** *Sophia Elisabeth*

Warburton, *Albert,* architect, * 1869, † 6.4.1933 – GB ⊡ DBA.

Warburton, *F.,* marine painter, f. 1795, l. 1802 – GB ⊡ Grant; Waterhouse 18.Jh..

Warburton, *Francis,* faience maker, f. 1802, l. about 1812 – F ⊡ ThB XXXV.

Warburton, *James,* graphic artist, * 1827, † 15.7.1898 Pawtucket (Rhode Island) – USA ⊡ Falk; Groce/Wallace.

Warburton, *Joan,* landscape painter, still-life painter, * 17.4.1920 Edinburgh – GB ⊡ McEwan; Spalding; Vollmer VI.

Warburton, *John,* ceramist, f. about 1701 – GB ⊡ ThB XXXV.

Warburton, *Samuel,* watercolourist, * 30.3.1874 Douglas (Isle of Man) – GB ⊡ ThB XXXV; Wood.

Warchavchik, *Gregori* (Warschawschik, Gregorij), architect, * 2.4.1896 Odessa, † 27.7.1972 São Paulo – BR ⊡ DA XXXII; Vollmer VI.

Warchavchik, *Gregorij* → **Warchavchik,** *Gregori*

Ward, engraver, * England, f. 1774 – USA ⊡ Groce/Wallace.

Ward (1832), steel engraver, f. 1832 – GB ⊡ Lister.

Ward (Mistress) (Schidlof Frankreich) → **Ward,** *Mary* (1823)

Ward, *A.* (Grant) → **Ward,** *Abraham*

Ward, *Abraham* (Ward, A.), marine painter, f. 1784, l. before 28.12.1798 – GB ⊡ Brewington; Grant.

Ward, *Albert Prentiss,* painter, sculptor, illustrator, f. 1910 – USA ⊡ Falk.

Ward, *Alfred,* genre painter, f. 1873, l. about 1927 – GB ⊡ Johnson II; Wood.

Ward, *Alfred Lewis,* architect, * Brattleboro (Vermont), † 22.12.1929 Narberth (Pennsylvania) – USA ⊡ Tatman/Moss; ThB XXXV.

Ward, *Alfred R.,* artist, f. 1855 – USA ⊡ Groce/Wallace.

Ward, *Amy Margaret,* animal painter, flower painter, * 1863 Lincolnshire – GB ⊡ Wood.

Ward, *Andrew,* assemblage artist, mixed media artist, master draughtsman, * 31.8.1954 – CH, GB ⊡ KVS.

Ward, *Annie,* painter, f. 1886, l. 1898 – GB ⊡ Wood.

Ward, *Archibald,* landscape painter, portrait painter, etcher, f. 1934 – GB ⊡ Vollmer V.

Ward, *Bernard Evans,* painter, * 1857 London, l. 1913 – USA, GB ⊡ Falk; Johnson II; Wood.

Ward, *Bryan,* illustrator of childrens books, portrait draughtsman, * 1925 Leicester – GB ⊡ Peppin/Micklethwait.

Ward, *C. M.,* painter, f. 1925 – USA ⊡ Falk.

Ward, *C. V.* (Ward, Charles V.), landscape painter, daguerreotypist, * Bloomfield (New Jersey), f. 1829, l. 1848 – USA ⊡ EAAm III; Groce/Wallace; ThB XXXV.

Ward, *Caleb,* painter, * Bloomfield (New Jersey), f. 1826, l. 1833 – USA ⊡ EAAm III; Groce/Wallace.

Ward, *Carole,* jeweller, * 1943 Phoenix City (Alabama) – USA ⊡ Dickason Cederholm.

Ward, *Cecil Norman,* photographer, * 1948 – JA ⊡ ArchAKL.

Ward, *Charles,* veduta painter, f. before 1826, l. 1869 – GB ⊡ Grant; Johnson II; Mallalieu; ThB XXXV; Wood.

Ward, *Charles Caleb,* genre painter, landscape painter, portrait painter, * about 1831 St. John (New Brunswick), † 24.2.1896 Rothesay (New Brunswick) – USA ⊡ EAAm III; Groce/Wallace; Harper; Samuels.

Ward, *Charles D.* (Ward, Charles Daniel), portrait painter, landscape painter, illustrator, * 19.6.1872 Taunton (Somersetshire), l. before 1942 – GB ⊡ Houfe; ThB XXXV; Wood.

Ward, *Charles Daniel* (Wood) → **Ward,** *Charles D.*

Ward, *Charles Melville Seth* → **Seth-Ward,** *Charles Melville*

Ward, *Charles S.,* landscape painter, pastellist, * 1.2.1850 Geneva (Illinois), † 24.5.1937 Montecito (California) – USA ⊡ Falk.

Ward, *Charles V.* (EAAm III; Groce/Wallace) → **Ward,** *C. V.*

Ward, *Charles W.,* fresco painter, * 24.1.1900 Trenton (New Jersey) – USA ⊡ EAAm III; Falk.

Ward, *Charlotte* (Ward, Charlotte Blakeney), portrait painter, miniature painter, watercolourist, f. about 1900, l. before 1842 – GB ⊡ Foskett.

Ward, *Charlotte Blakeney* (Foskett) → **Ward,** *Charlotte*

Ward, *Clarence,* designer, * 11.3.1884 Brooklyn (New York), l. 1947 – USA ⊡ EAAm III; Falk.

Ward, *Cynthia,* painter, * 1944 East Retford (Nottinghamshire) – GB ⊡ Spalding.

Ward, *Cyril,* watercolourist, * 12.11.1863 Oakamoor (Staffordshire), † 28.2.1935 Exton (Southampton) – GB ⊡ Johnson II; Mallalieu; ThB XXXV; Vollmer V; Wood.

Ward, *D. Joy* → **Ward,** *Donella Joy Macaulay*

Ward, *David,* painter, photographer, performance artist, * 1951 Wolverhampton – GB ⊡ Spalding.

Ward, *David B.,* engraver,
designer, f. 1855, l. 1856 – USA
▢ Groce/Wallace.

Ward, *Denise D.,* artist, f. 1973 – USA
▢ Dickason Cederholm.

Ward, *Dick,* painter, * 1937 London
– GB ▢ Spalding.

Ward, *Donella Joy Macaulay,* painter,
etcher, * 13.12.1920 London – CDN,
GB ▢ Ontario artists.

Ward, *Dorothy P.,* miniature painter,
f. 1908 – GB ▢ Foskett.

Ward, *E. M.* (Bradshaw 1824/1892; Grant)
→ **Ward,** *Edward Matthew*

Ward, *E. M. (Mistress),* landscape painter,
history painter, f. 1849, l. 1904 – GB
▢ Grant.

Ward, *Edgar-Melville* (Delouche) →
Ward, *Edgar Melville* (1839)

Ward, *Edgar Melville (1839)* (Ward,
Edgar-Melville), genre painter, landscape
painter, * 24.2.1839 or 24.2.1849 Urbana
(Ohio) or Ohio, † 15.5.1915 New York
– USA, F ▢ Delouche; EAAm III;
Falk; Groce/Wallace; ThB XXXV.

Ward, *Edgar Melville (1887),* painter,
* 19.2.1887, l. 1940 – F, USA ▢ Falk.

Ward, *Edith,* painter, f. 1935 – ZA
▢ Berman.

Ward, *Edith Barry,* painter, f. 1898 –
USA ▢ Falk.

Ward, *Edmund F.,* illustrator, fresco
painter, * 3.1.1892 White Plains (New
York), l. 1947 – USA ▢ Falk; Samuels.

Ward, *Edmund Fisher,* architect,
* 29.9.1912 – GB ▢ DA XII.

Ward, *Edward,* faience maker, f. 1601
– GB ▢ ThB XXXV.

Ward, *Edward Matthew* (Ward, E. M.),
history painter, * 14.7.1816 Pimlico
(London), † 15.1.1879 Windsor or
Slough – GB ▢ Bradshaw 1824/1892;
DA XXXII; Grant; Houfe; Johnson II;
Mallalieu; ThB XXXV.

Ward, *Edwin Arthur,* portrait painter,
f. 1883, l. about 1927 – GB
▢ Johnson II; Wood.

Ward, *Enoch,* figure painter, master
draughtsman, illustrator, landscape
painter, * 1859 Parkgate or Rotherham
(Yorkshire), † 13.2.1922 Hampton
Wick – GB ▢ Bradshaw 1893/1910;
Bradshaw 1911/1930; Houfe;
ThB XXXV; Wood.

Ward, *Eva* (Ward, Eva M.), painter,
f. before 1873, l. 1880 – GB ▢ Wood.

Ward, *Eva M.* (Wood) → **Ward,** *Eva*

Ward, *F. E.,* painter, f. 1893 – GB
▢ Wood.

Ward, *Flora* (Ward, Flora E. S.),
painter, f. before 1872, l. 1876 – GB
▢ Mallalieu; Wood.

Ward, *Flora E. S.* (Mallalieu; Wood) →
Ward, *Flora*

Ward, *Francis,* painter, * 1926 – GB
▢ Spalding.

Ward, *Francis Edward,* architect, f. 1886,
l. 1895 – GB ▢ DBA.

Ward, *Francis Swain* (Ward, Francis
Swaine), painter, * about 1734 or about
1750 or 1750 London, † 1794 or about
1805 or 1805 Negapatam – GB, IND
▢ Foskett; Grant; Houfe; Mallalieu;
ThB XXXV; Waterhouse 18.Jh..

Ward, *Francis Swaine* (Grant) → **Ward,**
Francis Swain

Ward, *Franklin T.,* painter, f. 1915 –
USA ▢ Falk.

Ward, *G.,* architect, f. 1824 – GB
▢ Johnson II.

Ward, *G. M.,* illustrator, f. before 1860
– USA ▢ Groce/Wallace.

Ward, *George,* architect, f. 1839, l. 1848
– GB ▢ DBA.

Ward, *George Raphael,* mezzotinter,
miniature painter, copper engraver,
portrait painter, * 1797 or 1798 or
1801 (?) London, † 18.12.1878 or
18.12.1879 London – GB ▢ Foskett;
Johnson II; Lister; Schidlof Frankreich;
ThB XXXV; Wood.

Ward, *George Raphael* (Mistress) (Foskett;
Johnson II) → **Ward,** *Mary* (1823)

Ward, *Gordon,* painter, f. 1986 – GB
▢ McEwan.

Ward, *H.,* watercolourist, f. 1840 – USA
▢ Groce/Wallace.

Ward, *H. B.,* silversmith, pewter caster,
f. 1801 – USA ▢ ThB XXXV.

Ward, *Harold L. (Mistress),* painter,
f. 1925 – USA ▢ Falk.

Ward, *Heber Arden (Mistress),* painter,
f. 1925 – USA ▢ Falk.

Ward, *Henrietta* (DA XXXII) → **Ward,**
Henrietta Mary Ada

Ward, *Henrietta Mary Ada* (Ward,
Henrietta; Ward, Henrietta Mary
Ada Ward), painter, * 1.6.1832
London, † 12.7.1924 London – GB
▢ DA XXXII; Mallalieu; ThB XXXV;
Wood.

Ward, *Henrietta Mary Ada Ward* (Wood)
→ **Ward,** *Henrietta Mary Ada*

Ward, *Henry (1834),* landscape painter,
f. 1834 – GB ▢ Grant; Johnson II.

Ward, *Henry (1854),* architect, * 1854,
† before 7.10.1927 – GB ▢ DBA.

Ward, *Henry (1868),* architect, f. 1868,
l. 1883 – GB ▢ DBA.

Ward, *Henry Beecher,* architect, f. 1894,
l. 1914 – USA ▢ Tatman/Moss.

Ward, *Herbert* (Ward, Herbert
T.), sculptor, painter, * 1862
or 1863 London, † 7.8.1919
or 2.8.1919 Paris or Neuilly –
GB, F ▢ Dickason Cederholm;
Edouard-Joseph III; Falk;
Kjellberg Bronzes; Pavière III.2;
ThB XXXV; Wood.

Ward, *Herbert T.* (Falk) → **Ward,**
Herbert

Ward, *Hilda,* painter, f. 1925 – USA
▢ Falk.

Ward, *Irene Stephenson,* painter,
* 18.7.1894 or 18.7.1898 Oakman
(Alabama), l. 1947 – USA
▢ EAAm III; Falk.

Ward, *Irving,* portrait painter, landscape
painter, * 1867, † 17.4.1924 Baltimore
(Maryland) – USA ▢ Falk; ThB XXXV.

Ward, *J.,* painter, f. 1850, l. 1862 – GB
▢ Johnson II.

Ward, *J. C.* (Bradshaw 1824/1892) →
Ward, *James Charles*

Ward, *J. Stephens,* painter, * 4.1876
St. Joseph (Missouri), l. 1933 – USA
▢ Falk.

Ward, *Jacob C.,* landscape painter, still-
life painter, daguerreotypist, * 1809
Bloomfield (New Jersey), † 1891
Bloomfield (New Jersey) – USA
▢ EAAm III; Groce/Wallace.

Ward, *James (1769)* (Ward, James),
animal painter, mezzotinter, lithographer,
* 23.10.1769 London, † 17.11.1859
or 23.11.1859 Cheshunt – GB
▢ DA XXXII; ELU IV; Grant;
Lister; Mallalieu; ThB XXXV;
Waterhouse 18.Jh.; Wood.

Ward, *James (1800),* painter, * 1800
London, † 1884 London – GB
▢ ThB XXXV.

Ward, *James (1817),* portrait painter,
genre painter, f. before 1817, l. 1862 –
GB ▢ Grant; Johnson II; ThB XXXV;
Wood.

Ward, *James (1821),* miniature painter,
f. 1821 – GB ▢ Foskett.

Ward, *James (1851),* painter, * 17.11.1851
Belfast, † 18.5.1924 Salisbury
(Rhodesien) – ZW, GB ▢ Snoddy;
Spalding; ThB XXXV.

Ward, *James (1963),* flower painter,
landscape painter, f. 1963 – GB
▢ McEwan.

Ward, *James C.,* master draughtsman,
f. 11.1848 – USA ▢ Groce/Wallace.

Ward, *James Charles* (Ward, J. C.),
fruit painter, veduta painter, landscape
painter, f. before 1830, l. 1875 –
GB ▢ Bradshaw 1824/1892; Grant;
Johnson II; Pavière III.1; ThB XXXV;
Wood.

Ward, *Jean,* clay sculptor, master
draughtsman, * Mingo Junction
(Ohio), f. before 1972, l. 1985 – USA
▢ Watson-Jones.

Ward, *Jean S.,* painter, * 27.7.1868,
l. 1925 – USA ▢ Falk.

Ward, *John (1767),* architect, f. 1767,
l. before 1792 – GB ▢ Colvin.

Ward, *John (1798),* lithographer, marine
painter, * 28.12.1798 or 1800 Hull,
† 1849 Hull – CDN ▢ Brewington;
Grant; Harper; Johnson II; Mallalieu;
Turnbull; Wood.

Ward, *John (1808),* landscape painter,
marine painter, f. before 1808, l. 1861 –
GB ▢ Grant; Johnson II; ThB XXXV.

Ward, *John (1811),* silversmith, f. about
1811 – USA ▢ ThB XXXV.

Ward, *John (1832),* landscape painter,
illustrator, * 7.8.1832 Belfast (Antrim),
† 17.2.1912 Farningham (Kent) – GB
▢ Snoddy.

Ward, *John (1848),* master draughtsman,
f. 1848 – ZA ▢ Gordon-Brown.

Ward, *John (1917),* painter, illustrator,
* 1917 Hereford – GB ▢ Spalding.

Ward, *John F.,* engraver, * about 1828
New York State, l. 1860 – USA
▢ Groce/Wallace.

Ward, *John Quincy Adams,* sculptor,
* 29.6.1830 Urbana (Ohio), † 1.5.1910
New York – USA ▢ DA XXXII;
EAAm III; ELU IV; Falk; Samuels;
ThB XXXV.

Ward, *John R.,* cartoonist, f. 1940 – USA
▢ Falk.

Ward, *John Stanton,* architectural painter,
book illustrator, portrait painter,
advertising graphic designer, fashion
designer, * 1917 Hereford – GB
▢ Peppin/Micklethwait; Vollmer V;
Windsor.

Ward, *John Talbot,* painter, * 14.5.1915
Wilkes-Barre (Pennsylvania) – USA
▢ Falk.

Ward, *Joseph,* silversmith, f. about 1697,
l. about 1717 – GB ▢ ThB XXXV.

Ward, *Joseph (1848),* lithographer,
f. 1848, l. 1849 – USA
▢ Groce/Wallace.

Ward, *K.* → **Pinkerton,** *Kathleen Louise
Campbell Ward*

Ward, *K. Campbell* → **Pinkerton,**
Kathleen Louise Campbell Ward

Ward, *Katherine M.,* flower painter,
f. 1893, l. 1894 – GB ▢ Pavière III.2;
Wood.

Ward, *Konrad,* painter, * 3.11.1884
London, † 3.4.1935 Wien – GB, A
□ Fuchs Geb. Jgg. II.

Ward, *Leonard,* watercolourist, etcher,
* 1887, l. before 1962 – GB
□ Vollmer VI.

Ward, *Leslie (1851)* (Ward, Leslie
Matthew), portrait painter, caricaturist,
* 21.11.1851 London, † 15.2.1922
or 15.5.1922 London – GB
□ Gordon-Brown; Houfe; Mallalieu;
ThB XXXV; Wood.

Ward, *Leslie (1888)* (Spalding) → **Ward,**
Leslie Moffat

Ward, *Leslie Matthew* (Houfe; Mallalieu)
→ **Ward,** *Leslie (1851)*

Ward, *Leslie Moffat* (Ward, Leslie (1888)),
figure painter, etcher, lithographer,
* 2.4.1888 Worcester (England), † 1922
or 1978 – GB □ British printmakers;
Lister; Spalding; ThB XXXV;
Vollmer V.

Ward, *Louis Arthur,* painter, master
draughtsman, illustrator, * 22.11.1913
Bristol – GB □ Vollmer VI.

Ward, *Louisa Cooke,* painter, * 13.2.1888
Harwinton (Connecticut), l. before 1968
– USA □ EAAm III.

Ward, *Lynd* (Ward, Lynd Kendall),
painter, woodcutter, etcher, illustrator,
* 26.6.1905 Chicago – USA
□ EAAm III; Falk; Vollmer V.

Ward, *Lynd Kendall* (EAAm III; Falk) →
Ward, *Lynd*

Ward, *Mabel Raymond,* painter, etcher,
* 1874 New York, l. 1917 – USA
□ Falk.

Ward, *Martin,* painter, * 1944 Bexley
(Kent) – GB □ Spalding.

Ward, *Martin Theodore,* horse painter,
sports painter, * 1799 or about 1800
London, † 13.2.1874 York (Yorkshire)
– GB □ Grant; Houfe; Johnson II;
ThB XXXV; Turnbull; Wood.

Ward, *Mary (1823)* (Ward, George
Raphael (Mistress); Ward (Mistress);
Ward, Mary), portrait miniaturist,
f. 1823, l. 1849 – GB □ Foskett;
Johnson II; Schidlof Frankreich.

Ward, *Mary (1974),* embroiderer, f. 1974
– GB □ McEwan.

Ward, *Mary Holyoke,* portrait
painter, copyist, * 2.5.1800 Salem
(Massachusetts), † 15.4.1880 – USA
□ EAAm III; Groce/Wallace.

Ward, *Mary Trenwith Duffy,* portrait
painter, master draughtsman,
* 29.10.1880, l. 1940 – USA □ Falk.

Ward, *Nicholaus,* copyist, f. 1440 – GB
□ Bradley III.

Ward, *Nina B.,* painter, * Rom, f. 1908
– USA □ Falk.

Ward, *Orlando Frank Montagu,* painter,
restorer, * 15.6.1868 Rougham, l. before
1942 – GB □ ThB XXXV; Wood.

Ward, *Phillips,* illustrator, f. 1908 – USA
□ Falk.

Ward, *Prentiss,* painter, f. 1908 – USA
□ Falk.

Ward, *R.,* sculptor, f. 1877 – GB
□ Johnson II.

Ward, *Ray,* painter, * 1960 Leicester
– GB □ Spalding.

Ward, *Richard (1887),* painter, f. 1887
– GB □ Johnson II.

Ward, *Richard (1896),* illustrator,
cartoonist, sculptor, * 30.4.1896 New
York, l. 1947 – USA □ Falk.

Ward, *Richard (1937),* painter, * 1937
Kingsbury – GB □ Spalding.

Ward, *Robert,* sculptor, f. 1827, l. 1829
– GB □ Gunnis.

Ward, *Ruth,* printmaker,
* Deutschland, f. 1973 – USA, D
□ Dickason Cederholm.

Ward, *Ruth Porter,* painter, * Statesville
(North Carolina), † 23.7.1936 – USA
□ Falk.

Ward, *Samuel,* caricaturist, † 1639 – GB
□ ThB XXXV.

Ward, *Sarah G.,* painter, f. 1898, l. 1901
– USA □ Falk.

Ward, *Sasha,* glass artist, * 24.1.1959
London – GB □ WWCGA.

Ward, *T.,* painter, f. 1819, l. 1840 – GB
□ ThB XXXV; Wood.

Ward, *T. H.,* master draughtsman,
watercolourist, f. 1855 – ZA
□ Gordon-Brown.

Ward, *T. L,* painter, f. 1872 – GB
□ Wood.

Ward, *Thomas (1819),* fruit painter,
landscape painter, portrait painter, still-
life painter, f. 1819, l. 1840 – GB
□ Grant; Johnson II.

Ward, *Thomas (1884)* (Ward, Thomas),
painter, f. 1884 – GB □ Wood.

Ward, *Thomas C.,* fruit painter, f. 1827,
l. 1834 – GB □ Pavière III.1.

Ward, *Thomas William,* painter,
etcher, * 8.11.1918 Sheffield – GB
□ Vollmer V; Vollmer VI.

Ward, *Vernon* (Ward, Vernon de
Beauvoir), figure painter, landscape
painter, portrait painter, * 12.10.1905
London – GB □ Lewis; Vollmer V.

Ward, *Vernon de Beauvoir* (Lewis) →
Ward, *Vernon*

Ward, *W. (1820)* (Ward, W.), sculptor,
* Scarborough (?), f. 1820 – GB
□ Gunnis.

Ward, *W. (1824),* portrait painter, copper
engraver, f. 1824, l. 1831 – GB
□ Johnson II.

Ward, *W. John,* clockmaker, f. 1760,
l. 1780 – GB □ ThB XXXV.

Ward, *William (1625),* goldsmith,
f. about 1625, l. about 1650 – GB
□ ThB XXXV.

Ward, *William (1761),* watercolourist,
* 1761 Hull, † 1802 – GB
□ Brewington; Mallalieu.

Ward, *William (1762),* marine painter,
* before 3.1.1762 Salem (Massachusetts),
l. 1800 – USA □ Brewington.

Ward, *William (1766),* mezzotinter,
master draughtsman, * 1766 London,
† 21.12.1826 London – GB □ Lister;
Mallalieu; ThB XXXV.

Ward, *William (1799),* marine
painter, f. 1799, l. 1800 – USA
□ Groce/Wallace.

Ward, *William (1802),* marine painter,
† 1802 – GB □ Grant; Turnbull.

Ward, *William (1852),* sculptor, f. 1852,
l. 1892 – USA, GB □ EAAm III;
Groce/Wallace.

Ward, *William (1853),* painter, architect,
f. 1853, l. 1860 – GB □ Wood.

Ward, *William (1860),* painter, f. 1860,
l. 1874 – GB □ Johnson II; Wood.

Ward, *William (1868),* architect, f. 1868,
l. 1883 – GB □ DBA.

Ward, *William H.,* fruit painter, still-
life painter, f. 1850, l. 1882 – GB
□ Johnson II; Pavière III.1; Wood.

Ward, *William Henry (1844),* architect,
* 1844 Allanton, † 1917 – GB □ DBA.

Ward, *William Henry (1865),* architect,
* 13.9.1865 Iver (Buckinghamshire),
† 1924 Iver (Buckinghamshire) – GB
□ DBA; Gray.

Ward, *William Henry Marple,* architect,
f. 1854, l. 1914 – GB □ DBA.

Ward, *William James,* mezzotinter, * about
1800 London, † 1.3.1840 London – GB
□ Lister; ThB XXXV.

Ward, *William de Lancey,* painter, * New
York, f. 1910 – USA, F □ Falk.

Ward, *Winifred,* sculptor, * 20.1.1889
Cleveland (Ohio), l. 1921 – USA
□ Falk.

Ward of Scaborough, *W. (?)* → **Ward,**
W. (1820)

Wardaschko, *Waldemar,* painter, * 1938
– D □ Nagel.

Wardell, *M.,* artist, f. 1896, l. 1897 –
CDN □ Harper.

Wardell, *William Wilkinson,* architect,
* 27.9.1823 Poplar or London,
† 19.11.1899 Sydney – GB, AUS
□ DA XXXII; DBA; Dixon/Muthesius.

Wardelle, master draughtsman, f. 1880
– CDN □ Harper.

Warden, *A.* (Mistress) → **Pyne,** *Eva E.*

Warden, *Ben W.,* painter, f. 1925 – USA
□ Falk.

Warden, *C. A.,* miniature painter, f. 1842
– USA □ Groce/Wallace.

Warden, *Dorothy,* painter, f. 1888 – GB
□ Johnson II; Wood.

Warden, *Gilbert F.,* miniature painter,
f. 1905 – GB □ Foskett.

Warden, *Peter Campbell,* painter, engraver,
f. 1978 – GB □ McEwan.

Warden, *William (1370),* carpenter,
f. 1370, l. 1377 – GB □ Harvey.

Warden, *William (1908),* landscape painter,
master draughtsman, * 21.5.1908 – GB
□ Vollmer VI; Windsor.

Warden, *William Francis,* painter,
* 2.6.1872 Bath (Maine), l. 1913 –
USA, F □ Falk.

Wardenberg, *Bernd,* mason, f. 1480,
† 9.4.1491 Rostock – D □ ThB XXXV.

Wardenier, *Charles* → **Wad**

Wardenier, *Jacob Willem,* sculptor,
* 19.3.1944 Heemstede (Noord-Holland)
– NL □ Scheen II.

Warder, *William,* painter, * 23.6.1920
Guadalupe (New Mexico) – USA
□ EAAm III.

Wardi, *Rafael,* painter, * 5.7.1928 Helsinki
– SF □ Koroma; Kuvataiteilijat.

Wardig, *Dominicus Gottfried* →
Waerdigh, *Dominicus Gottfried*

Wardlaw, *Jacqueline,* sculptor, f. 1973
– GB □ McEwan.

Wardlaw, *John,* goldsmith, f. 1610 – GB
□ ThB XXXV.

Wardle, flower painter, porcelain painter,
f. about 1800 – GB □ Pavière III.1.

Wardle, *Arthur,* sports painter, animal
painter, master draughtsman, * 1864
London, † 16.7.1949 London – GB
□ Houfe; Johnson II; Schurr V;
ThB XXXV; Vollmer V; Windsor;
Wood.

Wardle, *F.,* painter, f. 1882, l. 1888
– GB □ Johnson II; Wood.

Wardle, *John (1830),* architect, f. 1830,
† 11.5.1860 or about 1868 Newcastle
upon Tyne – GB □ Colvin; DBA.

Wardle, *John (1849),* architect, f. 1849,
l. 1886 – GB □ DBA.

Wardle, *John (1860),* architect,
† 11.5.1860 Newcastle upon Tyne –
GB □ DBA.

Wardle, John Clifford, figure painter, animal painter, * 15.8.1907 Chesterfield (Derbyshire) – GB ☐ Vollmer VI.

Wardle, Matthias Harris, architect, f. 1868, l. 1883 – GB ☐ DBA.

Wardle, Richard C., portrait painter, history painter, engraver, f. 1848, l. 1849 – USA ☐ Groce/Wallace.

Wardle-Bulcock, John, architect, f. 1881, l. 1906 – GB ☐ DBA.

Wardlow, A. H. (Johnson II) → **Wardlow,** Alexander Hamilton

Wardlow, Alexander Hamilton (Wardlow, A. H.), miniature painter, f. 1870, l. 1899 – GB ☐ Foskett; Johnson II.

Wardlow, Annie, miniature painter, f. 1887, l. 1892 – GB ☐ Foskett.

Wardlow, Eleanor Francis, miniature painter, f. 1893 – GB ☐ Foskett.

Wardlow, Mary Alexander, miniature painter, f. 1885, l. 1892 – GB ☐ Foskett.

Wardman, Thomas, painter, f. 1886 – GB ☐ Wood.

Wardrop, Armyne, painter, engraver, f. 1931 – GB ☐ McEwan.

Wardrop, Hew Montgomery, architect, * 1855 or 1856, † 1887 – GB ☐ DBA; McEwan.

Wardrop, James Maitland, architect, * 1824, † 1882 – GB ☐ DBA; Dixon/Muthesius; McEwan.

Wardrop Openshaw, Muir → **Muir,** Ward

Wardrope, William S., lithographer, * about 1823 Schottland, l. 1860 – USA ☐ Groce/Wallace.

Wardt, Anthonie Jan van de, designer, master draughtsman, linocut artist, * about 11.9.1939 Santpoort (Noord-Holland), l. before 1970 – NL ☐ Scheen II.

Wardt, Anton van de → **Wardt,** Anthonie Jan van de

Ware (1773), flower painter, f. 1773 – GB ☐ Pavière II.

Ware (1868), architect, f. 1868 – GB ☐ DBA.

Ware, Arthur, architect, * 1876 New York, † 1939 – USA, F ☐ Delaire; EAAm III.

Ware, Charles Nathaniel Cumberlege → **Cumberlege,** Charles Nathaniel

Ware, Evelyn L., painter, * Washington (District of Columbia), f. 1971 – USA ☐ Dickason Cederholm.

Ware, Florence Ellen, landscape painter, illustrator, fresco painter, * 1891 Salt Lake City (Utah), † 1971 Salt Lake City (Utah) – USA ☐ Samuels.

Ware, Harry Fabian, painter, engraver, f. 1932 – GB ☐ McEwan.

Ware, Humphrey, painter, f. 1753 – F ☐ ThB XXXV.

Ware, Isaac, architect, * before 1704 or about 1707 Hampstead (London), † 5.1.1766 or 6.1.1766 London or Frognall Hall (Hampstead) – GB ☐ Colvin; DA XXXII; ThB XXXV.

Ware, J. P., architect, f. 1827 – GB ☐ Johnson II.

Ware, Joseph, sculptor, * 1827, l. 1846 – USA ☐ EAAm III; Groce/Wallace.

Ware, L. Graeme, flower painter, f. 1891, l. 1892 – CDN ☐ Harper.

Ware, M. A. (Mistress), flower painter, f. 1891 – CDN ☐ Harper.

Ware, Samuel, architect, * 1781, † 12.1860 – GB ☐ Colvin; DBA; ThB XXXV.

Ware, Thomas, cabinetmaker, f. 30.5.1544, † 28.6.1545 – GB ☐ Harvey.

Ware, Titus Hibbert, topographer, * 1810 Cheshire, † 1890 – GB, CDN ☐ Harper.

Ware, William Robert, architect, * 1832 Boston (Massachusetts), † 1915 Boston (Massachusetts) – USA ☐ DA XXXII; EAAm III.

Ware, William Rotch, architect, * 1848 Boston (Massachusetts) or Cambridge (Massachusetts), † 1917 Boston (Massachusetts) – USA ☐ DA XXXII; Delaire.

Wareberg, Gunnar, graphic artist, painter, * 30.12.1890 Stavanger, † after 1945 (?) – N ☐ NKL IV.

Warecke, Ernst Moritz Theodor, lithographer, * about 1823 Deutschland, † 7.2.1885 Stockholm – S ☐ SvKL V.

Warecke, Theodor → **Warecke,** Ernst Moritz Theodor

Wareham, Perey, painter, master draughtsman, * 3.1.1892 Sheffield, l. before 1962 – GB ☐ Vollmer VI.

Warelius, Cornilia → **Warelius,** Cornilia Maria

Warelius, Cornilia Maria, painter, master draughtsman, * 15.10.1933 Rotterdam – S ☐ SvKL V.

Warelius, Styrbjörn, painter, master draughtsman, * 3.9.1919 Stockholm – S ☐ SvKL V.

Warembert, copyist, f. 1601 – F ☐ Bradley III.

Waren, engraver, * about 1824 Philadelphia, l. 1860 – USA ☐ Groce/Wallace.

Warén, Matti (Warén, Matti Eliel; Varén, Matti Eliel), figure painter, illustrator, stage set designer, still-life painter, landscape painter, portrait painter, * 28.11.1891 Helsinki, † 2.3.1955 Helsinki – SF ☐ Koroma; Kuvataiteilijat; Nordström; Paischeff; Vollmer V.

Warén, Matti Eliel (Koroma; Kuvataiteilijat; Paischeff) → **Warén,** Matti

Warén, Sven, portrait miniaturist, master draughtsman, * 1729 or 30.11.1789 Vara, † 7.10.1835 Daretorp – S ☐ SvKL V; ThB XXXV.

Warena, Carl → **Berena,** Carl

Warenberger, Simon → **Warnberger,** Simon

Warendoz, Jean, goldsmith, f. 1478 – CH ☐ Brun III.

Warenheim, Erik → **Warnheim,** Erik

Warenreich, David, goldsmith (?), f. 1885, l. 1886 – A ☐ Neuwirth Lex. II.

Warenschlag, Virgilius → **Warinschlager,** Virgilius

Wareski, Ricardo, painter, * 29.6.1911 Rosario – RA ☐ EAAm III.

Wareux, Peter, copyist, f. 1457 – B ☐ Bradley III.

Wareyn, Richard, carpenter, f. 1493 – GB ☐ Harvey.

Warf, L. van der (ThB XXXV) → **Werf,** Luitjen Jacobs van

Warfel, Jacob Eshleman, portrait painter, * 21.7.1826 Paradise Township (Pennsylvania), † 2.6.1855 – USA ☐ EAAm III; Groce/Wallace.

Warffemius, Everardus Franciscus Cornelis (Warffemius, Everardus), glass painter, glazier, artisan, restorer, * 9.11.1885 Delft (Zuid-Holland), † 30.7.1969 Rotterdam (Zuid-Holland) – NL ☐ Mak van Waay; Scheen II; Vollmer V.

Warffemius, Theodorus Franciscus, master draughtsman, * 13.9.1857 Den Haag (Zuid-Holland), † 14.7.1928 Delft (Zuid-Holland) – NL ☐ Scheen II.

Warffemius, Warf → **Warffemius,** Everardus Franciscus Cornelis

Warffenius, Everardus (Mak van Waay; Vollmer V) → **Warffemius,** Everardus Franciscus Cornelis

Warg, Karl Svante, painter, master draughtsman, photographer, * 31.5.1922 Boliden – S ☐ SvKL V.

Warg, Svante → **Warg,** Karl Svante

Warga, Ladislaus → **Warga,** László

Warga, László, architect, * 21.11.1878 Jászberény, l. before 1942 – H ☐ ThB XXXV.

Wargh, Calle (Wargh, Carl Anders Volter; Wargh, Carl), painter, * 21.3.1895 Vaasa, † 10.3.1937 Helsinki – SF, F ☐ Koroma; Kuvataiteilijat; Paischeff; ThB XXXV; Vollmer V.

Wargh, Carl (ThB XXXV) → **Wargh,** Calle

Wargh, Carl → **Wargh,** Carl Viking

Wargh, Carl Anders Volter (Paischeff) → **Wargh,** Calle

Wargh, Carl Viking, painter, * 15.5.1938 Vaasa – SF ☐ Kuvataiteilijat.

Wargh, Nyman → **Wargh,** Calle

Wargh, Olof Peerson, painter, f. 1682 – S ☐ SvKL V.

Wargin, Nancy → **Petry,** Nancy

Wargoutz, André, flower painter, watercolourist, * 22.3.1887 St-Etienne, l. 1910 – F ☐ Bénézit; Edouard-Joseph III; ThB XXXV.

Warhol, Andy, painter, photographer, * 6.8.1928 or 28.10.1930 Pittsburgh or Forest City (Pennsylvania) or McKeesport (Pennsylvania), † 22.2.1987 New York – USA ☐ ContempArtists; DA XXXII; EAPD; List; Naylor.

Warhola, Andrew → **Warhol,** Andy

Warin (Münzschneider- und Medailleur-Familie) (ThB XXXV) → **Warin,** Claude

Warin (Münzschneider- und Medailleur-Familie) (ThB XXXV) → **Warin,** François

Warin (Münzschneider- und Medailleur-Familie) (ThB XXXV) → **Warin,** Jean (1596)

Warin (1223), architect (?), f. about 1223 – GB ☐ Harvey.

Warin the Mason (1303), mason, f. 1303, l. 1304 – GB ☐ Harvey.

Warin (1901) (Warin), pastellist, landscape painter, f. 1901 – F ☐ Bénézit.

Warin, Antoine → **Varin,** Antoine

Warin, Charles-Joseph (Warin, Joseph), master draughtsman, engineer, f. 1796 – USA ☐ Groce/Wallace; Karel.

Warin, Claude, die-sinker, sculptor, f. 1630, † 3.1654 or 28.7.1654 Lyon – F, GB ☐ Audin/Vial II; ThB XXXV.

Warin, François, die-sinker, f. 1672, l. 1681 – F ☐ ThB XXXV.

Warin, Jacques, clockmaker, * 1600 Varennes, † 13.10.1681 Lyon – F ☐ Audin/Vial II.

Warin, Jacques-François → **Varin,** Jacques-François

Warin, Jean (1495) (Hac, Jean), sculptor, f. 1495, l. 1509 – F ☐ Beaulieu/Beyer; ThB XXXV.

Warin, Jean (1591), goldsmith, * about 1591, l. 24.2.1672 – F ☐ Nocq IV.

Warin, *Jean (1596)* (Varin, Jean), die-
sinker, sculptor, goldsmith, * 1596
or 17.5.1603 or 1604 or 6.2.1607
Lüttich or Sedan, † 26.8.1672 Paris – F
⌷ Audin/Vial II; DA XXXII; ELU IV;
ThB XXXV.
Warin, *Joseph* (Groce/Wallace) → **Warin,**
Charles-Joseph
Warin, *Maurice-Julien*, architect, * 1880
Paris, l. 1905 – F ⌷ Delaire.
Warin, *Quentin* → **Varin,** *Quentin*
Waring, *Charles E.*, architect, * 1865,
† before 31.3.1922 – GB ⌷ DBA.
Waring, *Charles H.*, painter, f. 1869,
l. 1872 – GB ⌷ Johnson II; Wood.
Waring, *Charlotte* → **Barton,** *Charlotte*
Waring, *Francis*, architectural painter,
landscape painter, f. 1824, l. 1826 – GB
⌷ Mallalieu.
Waring, *Henry Franks*, painter, f. 1901
– GB ⌷ Wood.
Waring, *J.*, painter, f. 1836, l. 1837 – GB
⌷ Grant; Johnson II; Wood.
Waring, *John Burley*, architectural painter,
architect, watercolourist, landscape
painter, flower painter, * 29.6.1823 Lyme
Regis (Dorset), † 23.3.1875 Hastings
(Sussex) – GB ⌷ DA XXXII; Houfe;
Mallalieu; Pavière III.1; ThB XXXV;
Wood.
Waring, *Laura* (Wheeler, Laura; Waring,
Laura Wheeler), painter, illustrator,
* 1887 Hartford (Connecticut),
† 3.2.1948 Philadelphia – USA
⌷ Dickason Cederholm; Falk;
Vollmer V.
Waring, *Laura Wheeler* (Dickason
Cederholm) → **Waring,** *Laura*
Waring, *Lily Florence*, painter, * 1877
Birkenhead – GB ⌷ Vollmer VI.
Waring, *Sophia F. Malbone*, miniature
painter, * 1787, † 1823 – USA
⌷ Groce/Wallace.
Waring, *Thomas*, architect, * 1825,
† 1891 – GB ⌷ DBA.
Waring, *Thomas Albert*, architect, f. 1868,
l. 1894 – GB ⌷ DBA.
Waring, *W. H.*, landscape painter, f. 1886,
l. 1918 – GB ⌷ Wood.
Waring, *Walter E.* (Mistress) → **Waring,**
Laura
Warinschlag, *Virgilius* → **Warinschlager,**
Virgilius
Warinschlager, *Hans Jakob*, goldsmith,
f. 1574, l. 1595 – CH ⌷ Brun IV.
Warinschlager, *Virgilius*, goldsmith,
f. 1532, † 1580 – CH ⌷ Brun IV.
Warinschlagner, *Virgilius* →
Warinschlager, *Virgilius*
Warinus, painter, f. about 1250, l. about
1255 – GB ⌷ ThB XXXV.
Warisse, sculptor, f. 1859, l. 1872 – F
⌷ Marchal/Wintrebert.
Warlamis, *Efthymios*, painter, graphic
artist, * 1942 Veria (Griechenland) – A
⌷ Fuchs Maler 20.Jh. II.
Warlamis, *Heide*, ceramist, * 1942 – A
⌷ WWCCA.
Warlamis-Makon, *Heide* → **Warlamis,**
Heide
Warlang, *Johann Baptist* (Neuwirth II) →
Walrand, *Johann Baptist*
Warlang, *Quirinus* → **Werlang,** *Quirinus*
Warlencourt, *Joseph* (DPB II) →
Warlincourt, *Joseph*
Warlincourt, *Joseph* (Warlencourt, Joseph),
painter, * 19.1.1784 Brügge, l. 1841 – F
⌷ DPB II; ThB XXXV.
Warlind, *Johan*, painter, f. 1754, l. 1764
– S ⌷ SvKL V.

Warling, *Elisabeth* (Konstlex.; SvK) →
Warling, *Elisabeth Maria*
Warling, *Elisabeth Maria* (Warling,
Maria Elisabeth; Warling, Elisabeth),
painter, master draughtsman, * 8.4.1858
Stockholm, † 1915 Stockholm –
S ⌷ Konstlex.; SvK; SvKL V;
ThB XXXV.
Warling, *Johan* → **Warlind,** *Johan*
Warling, *Maria Elisabeth* (SvKL V) →
Warling, *Elisabeth Maria*
Warlow, *Herbert Gordon*, etcher,
watercolourist, * 4.1.1885 Sheffield,
† 1942 – GB ⌷ British printmakers;
ThB XXXV; Vollmer V.
Warlowe, *Edmund*, mason, f. 1413,
† 1.1433 – GB ⌷ Harvey.
Warlowe, *William*, mason, f. 1426,
l. about 1440 – GB ⌷ Harvey.
Warma, *Aleksander*, painter, * 22.6.1890
Estland, l. 1965 – S ⌷ SvKL V.
Warman, *John*, master draughtsman,
f. 1748 – GB ⌷ Mallalieu.
Warman, *Percy John*, architect, f. 1893,
l. 1927 – GB ⌷ DBA.
Warman, *Robert*, watercolourist, f. 1796
– ZA ⌷ Gordon-Brown.
Warman, *W.*, miniature painter, f. about
1820, l. 1832 – GB ⌷ Foskett.
Warmberger (Goldschmiede- und Juwelier-
Familie) (ThB XXXV) → **Warmberger,**
Abraham (1670)
Warmberger (Goldschmiede- und Juwelier-
Familie) (ThB XXXV) → **Warmberger,**
Abraham (1715)
Warmberger (Goldschmiede- und Juwelier-
Familie) (ThB XXXV) → **Warmberger,**
Christoph
Warmberger (Goldschmiede- und Juwelier-
Familie) (ThB XXXV) → **Warmberger,**
Erhard (1665)
Warmberger (Goldschmiede- und Juwelier-
Familie) (ThB XXXV) → **Warmberger,**
Erhard (1700)
Warmberger (Goldschmiede- und Juwelier-
Familie) (ThB XXXV) → **Warmberger,**
Erhard (1704)
Warmberger (Goldschmiede- und Juwelier-
Familie) (ThB XXXV) → **Warmberger,**
Hans (1595)
Warmberger (Goldschmiede- und Juwelier-
Familie) (ThB XXXV) → **Warmberger,**
Jacob (1690)
Warmberger (Goldschmiede- und Juwelier-
Familie) (ThB XXXV) → **Warmberger,**
Jacob (1758)
Warmberger (Goldschmiede- und Juwelier-
Familie) (ThB XXXV) → **Warmberger,**
Philipp (1564)
Warmberger (Goldschmiede- und Juwelier-
Familie) (ThB XXXV) → **Warmberger,**
Philipp (1629)
Warmberger, *Abraham (1670)*, maker
of silverwork, * about 1670, † before
1.10.1753 – D ⌷ ThB XXXV.
Warmberger, *Abraham (1715)*, goldsmith,
jeweller, * about 1715, † before
27.11.1793 – D ⌷ ThB XXXV.
Warmberger, *Christoph*, goldsmith,
jeweller, * about 1675, † before
11.9.1746 – D ⌷ ThB XXXV.
Warmberger, *Erhard (1665)*, goldsmith,
jeweller, * about 1665, † before
11.3.1733 – D ⌷ ThB XXXV.
Warmberger, *Erhard (1700)*, goldsmith,
jeweller, † before 1.6.1700 – D
⌷ ThB XXXV.
Warmberger, *Erhard (1704)*, goldsmith,
jeweller, * about 1704, † before
30.10.1780 – D ⌷ ThB XXXV.

Warmberger, *Hans (1595)*, goldsmith,
jeweller, f. 1595, † 1635 – D
⌷ ThB XXXV.
Warmberger, *Hans (1600)*, goldsmith,
f. 1600 – D ⌷ Zülch.
Warmberger, *Jacob (1690)*, goldsmith,
jeweller, † 1690 – D ⌷ ThB XXXV.
Warmberger, *Jacob (1758)*, goldsmith,
jeweller, † 1758 – D ⌷ ThB XXXV.
Warmberger, *Josef*, goldsmith(?), f. 1864,
l. 1880 – A ⌷ Neuwirth Lex. II.
Warmberger, *Philipp (1564)* (Warnberger,
Philipp (1)), goldsmith, jeweller
* Fulda, f. 1564, † 1614 Augsburg
– D ⌷ Seling III; ThB XXXV.
Warmberger, *Philipp (1629)*, goldsmith,
jeweller, f. 1629(?), † 1656 – D
⌷ ThB XXXV.
Warmbier, *Christian*, goldsmith,
* 7.2.1725, † 12.1.1761 – PL, D
⌷ ThB XXXV.
Warmbminger, *Adam*, cabinetmaker,
f. 1715, l. 1721 – A ⌷ ThB XXXV.
Warmbrodt, *Pierre Philippe*, painter,
illustrator, * 27.11.1905 St-Imier,
† 6.10.1985 St-Imier – CH ⌷ KVS;
LZSK; Plüss/Tavel II; ThB XXXV.
Warmby, *Byron Winston*, painter, * 1902
Sheffield – GB ⌷ Turnbull.
Warmé, *Claude-François*, goldsmith,
f. 19.2.1740, l. 1785 – F ⌷ Nocq IV.
Warmé, *Pierre-Claude*, goldsmith, * before
18.7.1753 Clairoix, l. 24.10.1786 – F
⌷ Nocq IV.
Warmelo, *Margaretha Cornelia van*,
painter, * 4.8.1888 Noordwijk aan Zee
(Zuid-Holland), † 1.6.1968 Alkmaar
(Noord-Holland) – NL ⌷ Scheen II;
Scheen II (Nachtr.).
Warmenhuyzen, *Adriaen van*, painter,
f. 1658 – NL ⌷ ThB XXXV.
Warmer, *A. C.*, painter, f. 1872 – GB
⌷ McEwan.
Warmer, *Abraham*, glazier, glass painter,
f. about 1570 – PL ⌷ ThB XXXV.
Warmholz, *Otto*, painter, f. about 1834
– D ⌷ ThB XXXV.
Warminsky, *Jacques*, sculptor, engraver,
f. 1901 – F ⌷ Bénézit.
Warmoes, *And.* (Scheen II) → **Warmoes,**
Andries
Warmoes, *Andries* (Warmoes, And.),
portrait painter, decorative painter,
f. before 1778, l. 1787 – NL
⌷ Scheen II; ThB XXXV.
Warmsley, *Emily*, painter, f. before 1903,
l. 1904 – P ⌷ Tannock.
Warmünde, *Hinrich* → **Warnemünde,**
Hinrich
Warmuth, ivory carver, f. 1701 – D
⌷ ThB XXXV.
Warmuth, *Carl*, goldsmith(?), f. 1867
– A ⌷ Neuwirth Lex. II.
Warmuth, *Carl* (Junior) → **Warmuth,**
Karl (1897)
Warmuth, *Karl (1872)* (Warmuth, Karl
(Senior)), silversmith, f. 1872, l. 1900
– A ⌷ Neuwirth Lex. II.
Warmuth, *Karl (1897)* (Warmuth, Karl
(Junior)), silversmith, f. 1897, l. 1908
– A ⌷ Neuwirth Lex. II.
Warmuth, *Manfred*, painter, restorer,
* 1922 Tuttlingen – D ⌷ Nagel.
Warmuth, *P.*, porcelain painter(?),
f. 1892, l. 1907 – D ⌷ Neuwirth II.
Warn, *Lizzie Baldwin*, miniature painter,
f. 1899, l. 1905 – GB ⌷ Foskett.
Warn-ngayirriny → **Britten,** *Jack*
Warnaar, *Jan* → **Warnaar,** *Jan Christian*

Warnaar, *Jan Christian*, ceramist,
* 23.7.1936 Noordwijk aan Zee (Zuid-
Holland) – NL ⊐ Scheen II.
Warnaer, *Jacob*, painter, f. 1642 – NL
⊐ ThB XXXV.
Warnar, *Wilhelm Hermann*, painter,
* 1671 or 1672(?) Darmstadt,
† 30.5.1729 Haarlem – NL
⊐ ThB XXXV.
Warnars, *Jacob* → Warnaer, *Jacob*
Warnas, *Jean* → Rysack, *Jean*
Warnatsch, *Max*, interior designer,
* 22.3.1865 Radeburg, l. after 1899
– D ⊐ Jansa; ThB XXXV.
Warnatzek, *Wilhelm*, porcelain
colourist, f. 10.3.1840, l. 1851 – A
⊐ Fuchs Maler 19.Jh. Erg.-Bd II;
Neuwirth II.
Warnberg, *Karl*, painter, f. 1846 – D
⊐ Feddersen.
Warnberger, *Abraham (1632)* (Warnberger,
Abraham (2)), goldsmith, * 1632,
† 1704 – D ⊐ Seling III.
Warnberger, *Abraham (1639)* (Warnberger,
Abraham (1)), jeweller, * 1639, † before
8.10.1691 – D, A ⊐ Seling III.
Warnberger, *Abraham (1670)* (Warnberger,
Abraham (3)), maker of silverwork,
* 1670, † 1753 – D ⊐ Seling III.
Warnberger, *Abraham (1716)* (Warnberger,
Abraham (4)), maker of silverwork,
* 1716, † 1793 – D ⊐ Seling III.
Warnberger, *Christian*, goldsmith, jeweller,
f. 1617, † 1663 – D ⊐ Seling III.
Warnberger, *Christoph*, maker of
silverwork, * 1672, † 1746 – D
⊐ Seling III.
Warnberger, *Daniel*, goldsmith, f. 1624,
† 1675 – D ⊐ Seling III.
Warnberger, *Erhard (1660)* (Warnberger,
Erhard (1)), goldsmith, f. 1660, † 1700
– D ⊐ Seling III.
Warnberger, *Erhard (1665)* (Warnberger,
Erhard (2)), maker of silverwork,
* 1665, † 1733 – D ⊐ Seling III.
Warnberger, *Erhard (1711)* (Warnberger,
Erhard (3)), maker of silverwork,
* 1711, † 1780 – D ⊐ Seling III.
Warnberger, *Friedrich Adam*, maker
of silverwork, * 1719, † 1777 – D
⊐ Seling III.
Warnberger, *Georg Lorenz*, maker
of silverwork, * 1683, † 1772 – D
⊐ Seling III.
Warnberger, *Hans (1564)* (Warnberger,
Hans (1)), goldsmith, jeweller,
* about 1564 Augsburg, † 1628 – D
⊐ Seling III.
Warnberger, *Hans (1660)* (Warnberger,
Hans (2)), goldsmith, f. 1660, † after
23.7.1696 – D ⊐ Seling III.
Warnberger, *Hans Jakob (1623)*
(Warnberger, Hans Jakob (1)), jeweller,
f. 1623, † 1671 – D ⊐ Seling III.
Warnberger, *Hans Jakob (1625)*
(Warnberger, Hans Jakob (2)), jeweller,
* 1625, † before 16.6.1665 – D
⊐ Seling III.
Warnberger, *Isaak*, goldsmith, * 1640,
† 1678 – D ⊐ Seling III.
Warnberger, *Jacob (1646)* (Warnberger,
Jacob (1)), goldsmith, * 1646, † 1690
– D ⊐ Seling III.
Warnberger, *Jakob (1678)* (Warnberger,
Jakob (2)), maker of silverwork, brazier
/ brass-beater, * 1678, † 1758 – D
⊐ Seling III.
Warnberger, *Johann Antoni*, goldsmith,
clockmaker, * 1686, † 1752 – D
⊐ Seling III.

Warnberger, *Johann Christoph*, maker of
silverwork, * 1749, † after 1801 – D
⊐ Seling III.
Warnberger, *Johann Lorenz*, goldsmith,
maker of silverwork, * 1721, † 1776 or
1794 – D ⊐ Seling III.
Warnberger, *Johann Philipp*, jeweller,
f. 1637, † 1652 – D ⊐ Seling III.
Warnberger, *Johannes*, maker of
silverwork, * 1679, † 1757 – D
⊐ Seling III.
Warnberger, *Johannes (2)* →
Warnberger, *Hans* (1660)
Warnberger, *Johannes Andreas*, goldsmith,
* 1721, † 1746 – D ⊐ Seling III.
Warnberger, *Philipp (1)* (Seling III) →
Warmberger, *Philipp* (1564)
Warnberger, *Philipp (1574)* (Warnberger,
Philipp (2)), jeweller, * about 1574,
† 1656 – D ⊐ Seling III.
Warnberger, *Philipp Adam*, jeweller,
maker of silverwork, * 1714, † 1778
– D ⊐ Seling III.
Warnberger, *Philipp Jakob*, maker of
silverwork, clockmaker, * 1723, † 1787
– D ⊐ Seling III.
Warnberger, *Simon*, landscape painter,
master draughtsman, etcher, lithographer,
* 1769 München-Pullach, † 1847
München – D ⊐ Münchner Maler IV;
ThB XXXV.
Warncke, *C. H.*, porcelain painter(?),
f. 1894 – D ⊐ Neuwirth II.
Warncke, *Hedwig*, portrait painter,
landscape painter, * 10.6.1873 Hamburg,
† 7.4.1955 Berlin – D ⊐ Vollmer V.
Warncke, *Jochym (1)* → Werncke,
Jochym (1551)
Warncke, *Johann Jürgen*, goldsmith,
f. 1808 – D ⊐ ThB XXXV.
Warncke, *Paul*, sculptor, * 13.5.1866
Lübz (Mecklenburg), l. after 1910 – D
⊐ ThB XXXV.
Warnders, *Egbert Harko Albertus*, painter,
* 23.9.1912 Steenwijk (Overijssel) – NL
⊐ Scheen II.
Warne, *Amy C.*, painter, f. 1900 – GB
⊐ Wood.
Warne, *Thomas*, engraver, * about
1830 Pennsylvania, l. 1860 – USA
⊐ Groce/Wallace.
Warne-Browne, *Alfred J.* → Browne,
Alfred J. Warne
Warne-Browne, *Alfred J.*, painter, f. 1892
– GB ⊐ Wood.
Warneck, *Alexander Grigorjewitsch*
(ThB XXXV) → Varnek, *Aleksandr
Grigor'evič*
Warneck, *Giselbert von*, engineer, f. 1730,
† before 8.1.1755 – D ⊐ Focke.
Warneck, *Karl Eduard*, portrait painter,
* 1803 Danzig, † 1889 Danzig – PL, D
⊐ ThB XXXV.
Warnecke (1515) (Warnecke), pewter
caster, f. 1515, l. 1525 – D ⊐ Focke.
Mester Warnecke (1559) (Mester
Warnecke), mason, f. 1559, l. 1579
– D ⊐ Focke.
Warnecke, *Caspar*, sculptor, * 1945
Oberstdorf – D ⊐ Nagel.
Warnecke, *Claus*, painter, f. 1586 – D
⊐ ThB XXXV.
Warnecke, *Cornelius*, mason, f. 1593,
l. 1609 – D ⊐ Focke.
Warnecke, *Erich*, painter, * 1904 Leipzig,
† 1961 Leipzig – D ⊐ Vollmer V;
Vollmer VI.
Warnecke, *Hans*, enchaser, goldsmith,
silversmith, * 1900 Güsten (Anhalt) – D
⊐ Nagel; Vollmer V.

Warnecke, *Paul*, mason, f. 1593, l. 1609
– D ⊐ Focke.
Warnecke, *Rudolf*, portrait painter,
woodcutter, * 4.9.1905 Bautzen – D
⊐ Davidson II.2; Vollmer V.
Warnecke, *W.*, porcelain painter(?),
glass painter(?), f. 1885, l. 1894 – D
⊐ Neuwirth II.
Warneke, *Heinrich*, goldsmith, f. 1633,
l. 1653 – D ⊐ ThB XXXV.
Warneke, *Heinz*, sculptor, * 30.6.1895
Bremen, l. before 1961 – USA, D
⊐ EAAm III; ThB XXXV; Vollmer V.
Warneke, *Hinrich*, pewter caster, f. 1664
– D ⊐ ThB XXXV.
Warneke, *Jochym (1)* → Werncke,
Jochym (1551)
Warneke, *Wijnand*, goldsmith, f. 1751
– NL ⊐ ThB XXXV.
Warneken, *Wijnand* → Warneke, *Wijnand*
Warnemünde, *Alfred*, illustrator, f. before
1900, l. before 1914 – D ⊐ Ries.
Warnemünde, *Hinrich*, artisan, wood
sculptor, f. 1641, † 1691 Lübeck – D
⊐ ThB XXXV.
Warner (1775), portrait miniaturist,
landscape painter, f. before 1775,
l. 1788 – GB ⊐ Foskett; Grant;
Schidlof Frankreich; ThB XXXV.
Warner (1847), graphic artist, f. 1847
– CDN ⊐ Harper.
Warner, *A.*, painter, f. 1874 – GB
⊐ Johnson II; Wood.
Warner, *A. (Mistress)*, flower painter,
f. 1876 – GB ⊐ Pavière III.2; Wood.
Warner, *A. E.*, silversmith, f. about 1810
– USA ⊐ ThB XXXV.
Warner, *Alfred*, seal engraver, engraver,
seal carver, f. 1836, l. 1860 – USA
⊐ Groce/Wallace.
Warner, *Alfred E.*, gem cutter, stamp
carver, * 1912 – GB ⊐ ThB XXXV.
Warner, *Alfred Ernest*, architect, f. 1877,
l. 1914 – GB ⊐ DBA.
Warner, *Andrew E.*, silversmith, * 1786,
† 1870 – USA ⊐ EAAm III.
Warner, *Anne Dickie*, painter, f. 1936
– USA ⊐ Falk.
Warner, *C. F.*, engraver, f. 1796 – USA
⊐ Groce/Wallace.
Warner, *C. J. (?)* → Warner, *G. J. (?)*
Warner, *Catherine Townsend*,
watercolourist, silk painter, f. 1810
– USA ⊐ Groce/Wallace.
Warner, *Charles*, engraver, f. 1835,
l. 1841 – USA ⊐ Groce/Wallace.
Warner, *Clifford L.*, painter, f. 1931
– USA ⊐ Hughes.
Warner, *Compton*, landscape painter,
f. 1865, l. 1881 – GB ⊐ Johnson II;
Mallalieu; Wood.
Warner, *Earl A.*, illustrator, * 1883,
† 19.7.1918 Battle Creek (Michigan)
– USA ⊐ Falk.
Warner, *Edward*, architect, f. 1717,
† 1754 – USA ⊐ Tatman/Moss.
Warner, *Emil Shostrom (Mistress)* →
Warner, *Nell Walker*
Warner, *Everett (EAAm III)* → Warner,
Everett Longley
Warner, *Everett Longley* (Warner,
Everett), landscape painter, etcher,
* 16.7.1877 Vinton (Iowa), † 1963 –
USA ⊐ EAAm III; Falk; ThB XXXV.
Warner, *Frederick Gross*, architect,
f. 1914 – USA ⊐ Tatman/Moss.
Warner, *G. E.*, gem cutter, f. before
1843, l. 1847 – GB ⊐ ThB XXXV.
Warner, *G. J. (?)*, copper engraver,
f. 1796 – USA ⊐ ThB XXXV.

Warner, *George D.*, engraver, f. before 12.1791 – USA ▭ Groce/Wallace.

Warner, *Georges-Alexis*, architect, * 1839 Boulogne, l. after 1860 – F ▭ Delaire.

Warner, *Gertrude Palmer*, watercolourist, * 8.11.1890 Pomona (California), † 22.5.1981 Carmel (California) – USA ▭ Hughes.

Warner, *Hans* → **Werner,** *Hans* (1567)

Warner, *Hans*, pewter caster, f. about 1600 – D ▭ ThB XXXV.

Warner, *Heinrich*, painter, f. 1510, † 1535 – CH ▭ Brun IV; ThB XXXV.

Warner, *Helene*, sculptor, f. 1936 – USA ▭ Falk.

Warner, *Isabel Anna*, painter, * 1.11.1884 Lee (Illinois), l. 1940 – USA ▭ Falk.

Warner, *J.*, sculptor, f. 1829 – GB ▭ Johnson II.

Warner, *J. H.*, landscape painter, fresco painter, f. about 1840 – USA ▭ Groce/Wallace.

Warner, *James Smyth*, architect, * about 1882 Erie (Pennsylvania) (?), † 22.5.1914 – USA ▭ Tatman/Moss.

Warner, *James Smythe* → **Warner,** *James Smyth*

Warner, *John*, mason, f. 1500, † about 7.2.1518 or 15.2.1518 – GB ▭ Harvey.

Warner, *John Foster*, architect, f. 1859, l. 1881 – USA ▭ Tatman/Moss.

Warner, *L.*, flower painter, f. 1878 – GB ▭ Pavière III.2.

Warner, *Lee*, painter, f. 1878 – GB ▭ Mallalieu; Wood.

Warner, *Leon*, artist, * about 1822 Frankreich, l. 1860 – USA ▭ Groce/Wallace.

Warner, *Lory Loring*, painter, * 2.9.1860 Sheffield (Massachusetts), l. 1940 – USA ▭ Falk.

Warner, *Malcolm*, painter, * 1902 Geelong, † 1966 Queensland – AUS ▭ Robb/Smith.

Warner, *Margaret*, illustrator, * 5.12.1892 Mabbettsville (New York), l. 1931 – USA ▭ Falk.

Warner, *Mary*, painter, f. 1904 – USA ▭ Falk.

Warner, *May*, painter, f. 1925 – USA ▭ Falk.

Warner, *Myra*, painter, illustrator, * Roca (Nebraska), f. 1925 – USA ▭ Falk.

Warner, *Myrtle Louise*, painter, sculptor, illustrator, * 25.6.1890 Worcester (Massachusetts), l. 1925 – USA ▭ Falk.

Warner, *Nell Walker*, landscape painter, flower painter, * 1.4.1891 Nebraska City or Richardson County (Nebraska), † 13.11.1970 or 30.11.1970 Monterey Country (California) or Carmel (California) – USA ▭ Falk; Hughes; Vollmer V.

Warner, *Olin Levi*, sculptor, * 1844 West Suffield (Connecticut), † 14.8.1896 New York – USA ▭ EAAm III; Falk; Samuels; ThB XXXV.

Warner, *Peter*, illustrator of childrens books, painter, master draughtsman, * 1939 – GB ▭ Peppin/Micklethwait.

Warner, *Priscilla Mary*, book illustrator, * 1905 London – GB ▭ Peppin/Micklethwait.

Warner, *Ralph Malcolm* → **Warner,** *Malcolm*

Warner, *Ralph N.*, mezzotinter, f. 1848 – USA ▭ Groce/Wallace.

Warner, *Stefano*, sculptor, f. about 1848, l. 1865 – I ▭ ThB XXXV.

Warner, *Thomas*, gem cutter, f. before 1790, l. 1828 – GB ▭ ThB XXXV.

Warner, *Victor B.*, painter, lithographer, * 21.8.1908 Ipswich (Massachusetts) (?) – USA ▭ Falk.

Warner, *W.*, sculptor, f. 1826, l. 1827 – GB ▭ Johnson II.

Warner, *William (1760)* (Warner, William), architect, f. about 1760 – USA ▭ Tatman/Moss.

Warner, *William (1813)*, portrait painter, mezzotinter, * about 1813 Philadelphia (Pennsylvania), † 1848 Philadelphia (Pennsylvania) – USA ▭ EAAm III; ThB XXXV.

Warner, *William (1822)*, gem cutter, seal carver, f. before 1822, † 1872 – GB ▭ ThB XXXV.

Warner, *William (1868)*, architect, f. 1868 – GB ▭ DBA.

Warner, *Willis* (Mistress) → **Warner,** *Isabel Anna*

Warner-Allen, *George*, painter, * 30.1.1916 Paris – GB ▭ Vollmer VI.

Warner & Preston → **Preston**

Warners, *Filip Anne*, architect, * 21.11.1888 Amsterdam, l. before 1942 – RO, NL ▭ ThB XXXV.

Warnersen, *Pieter*, illuminator, form cutter, book printmaker, f. about 1540, l. about 1560 – NL ▭ ThB XXXV.

Warnersoen, *Pieter* → **Warnersen,** *Pieter*

Warnerssen, *Pieter* → **Warnersen,** *Pieter*

Warnery, *Marthe Elisa*, painter, * 21.2.1880 St-Prex, † 28.1.1958 Lausanne – CH ▭ Plüss/Tavel II.

Warnes, *Herschel*, watercolourist, illuminator, metal artist, * 22.10.1891 Birmingham, l. before 1961 – GB ▭ Vollmer V.

Warneuke, *Amy J.*, painter, f. 1893, l. 1909 – GB ▭ McEwan.

Warnhauser, *Lori* → **Matschnig,** *Lori*

Warnheim, *Erich* (SvKL V; Weilbach VIII) → **Warnheim,** *Erik*

Warnheim, *Erik* (Warnheim, Erich), sculptor, gilder, * about 1675 Göteborg (?), † 5.1.1758 Kopenhagen – DK, S ▭ SvKL V; ThB XXXV; Weilbach VIII.

Warnhofer (Steinmetzen-Familie) (ThB XXXV) → **Warnhofer,** *Heinrich* (1415)

Warnhofer (Steinmetzen-Familie) (ThB XXXV) → **Warnhofer,** *Heinrich* (1423)

Warnhofer (Steinmetzen-Familie) (ThB XXXV) → **Warnhofer,** *Ulrich*

Warnhofer, stonemason, f. 1375 – A, CZ ▭ ThB XXXV.

Warnhofer, *Heinrich (1415)*, stonemason, f. 1415, † 1417 – A ▭ ThB XXXV.

Warnhofer, *Heinrich (1423)*, stonemason, f. 1423, l. 1431 – A ▭ ThB XXXV.

Warnhofer, *Ulrich*, stonemason, f. 1401, l. 1437 – A ▭ ThB XXXV.

Warnholtz, *J.* (Warnholtz, J. (Frau)), bookplate artist, f. before 1911 – D ▭ Rump.

Warnia-Zarzecki, *Joseph*, painter, * 1850 Nantes, l. after 1883 – TR, F ▭ ThB XXXV.

Warnick, *Hans Jørgen*, jeweller, goldsmith, * 1731, † 1771 – DK ▭ Weilbach VIII.

Warnick, *John G.* (Warnicke, John G.), copper engraver, f. 1811, † 29.12.1818 Philadelphia (Pennsylvania) – USA ▭ Groce/Wallace; ThB XXXV.

Warnicke, *John G.* (ThB XXXV) → **Warnick,** *John G.*

Warnier, *I.*, copper engraver, f. 1650 – NL ▭ Waller.

Warnier, *Jacques*, sculptor, f. 1526 – F ▭ ThB XXXV.

Warnier, *Jean*, cabinetmaker, f. 1599 – F ▭ ThB XXXV.

Warnier, *Nicolaas*, painter, f. 1645, l. 1669 – NL ▭ ThB XXXV.

Warnier, *Willem* → **Werniers,** *Willem*

Warning, *Ludwig*, master draughtsman, f. before 1910 – D ▭ Ries.

Warnitz, *Andreas*, portrait painter, gilder, * about 1625 Danzig (?), † 9.5.1701 Freiberg (Sachsen) – D ▭ ThB XXXV.

Warnke, *Otto*, painter, graphic artist, * 1896 Meldorf, l. 1920 – D ▭ Feddersen.

Warnod, *André*, cartoonist, illustrator, painter, * 1885 Giromagny, † 1960 Paris – F ▭ Bénézit; Edouard-Joseph III; Schurr VI.

Warnod, *Christiane*, painter, * Paris, f. 1901 – F ▭ Bénézit.

Warnod, *François*, minter, f. 1789, l. 1803 – CH ▭ Brun IV.

Warnow, *Hedwig* → **Schlieben,** *Hedwig von*

Warnradt, *Frantz*, pewter caster, f. 1638 (?), l. 1657 – LV ▭ ArchAKL.

Warnsinck, *C. M.* (Haakman, Cornelia Maria), fruit painter, flower painter, * 29.3.1787 Amsterdam, † 14.7.1834 Arnhem – NL ▭ Scheen I; ThB XXXV.

Warnsinck, *Isaac*, architect, * 22.3.1811 Amsterdam, † 22.4.1857 Amsterdam – NL ▭ ThB XXXV.

Warny, *Gilles de*, stonemason, f. 1488 – B, NL ▭ ThB XXXV.

Waroczewski, *Kazimierz*, landscape painter, * 28.2.1856, † 13.8.1927 Warschau – PL ▭ ThB XXXV.

Waroquier, *Henry de*, painter, graphic artist, sculptor, illustrator, * 8.1.1881 Paris, † 28.12.1970 or 31.12.1970 – F ▭ Bénézit; Edouard-Joseph III; ELU IV; Huyghe; ThB XXXV; Vollmer V.

Waroquier, *Louis de*, painter, f. before 1844, l. 1848 – F ▭ ThB XXXV.

Waroquiez, *Paul*, sculptor, * 10.10.1888 Paris, l. before 1961 – F ▭ Bénézit; Edouard-Joseph III; ThB XXXV; Vollmer V.

Warou, *Daniel*, iron cutter, minter, * 1673 or 1674 (?), † 23.11.1729 Kremnitz – SK, A, PL, D, S ▭ SvKL V; ThB XXXV.

Warpa Tanka Kuciyela → **Amiotte,** *Arthur Douglas*

Warpechowski, *Zbigniew*, performance artist, conceptual artist, * 10.10.1938 Volhynia – PL ▭ DA XXXII.

Warr, *John (1821)* (Warr, John (1798)), copper engraver, * about 1798 or 1799 Schottland, l. 1860 – USA ▭ Groce/Wallace; ThB XXXV.

Warr, *William*, engraver, * about 1828 Pennsylvania, l. 1850 – USA ▭ Groce/Wallace.

Warra, *Giert v. d.*, goldsmith, silversmith, f. 1588, l. 1607 – DK ▭ Bøje I.

Warrack, *Harriet G.*, painter of interiors, landscape painter, flower painter, f. 1887, l. 1892 – GB ▭ McEwan.

Warrall, *John* → **Worrell,** *John*

Warrand, *Marcel*, painter, * 1924 Namur – B ▭ DPB II.

Warrath, *Johann*, sculptor, f. 1648 – A ▭ ThB XXXV.

Warre, *Henry James*, painter, master draughtsman, topographer, * 1819 Durham (New Hampshire) or Cape of Good Hope, † 1898 – GB ▭ EAAm III; Groce/Wallace; Harper; Samuels.

Warre, *John Frederick,* marine painter,
* 1815, † 3.7.1847 Hongkong – GB
▭ Brewington.

Warre, *Michael,* painter, master
draughtsman, stage set designer,
* 18.6.1922 London – GB
▭ Vollmer VI.

Warrell, *James,* painter, decorator,
* about 1780, † before 1854 – USA
▭ EAAm III; Groce/Wallace.

Warren → **Waren**

Warren, trellis forger, f. 1701 – GB
▭ ThB XXXV.

Warren, *A. W.* (ThB XXXV) → **Warren,**
Andrew W.

Warren, *Alan,* painter, * 1919 Melbourne,
† 1991 Thora (New South Wales) –
AUS ▭ Robb/Smith.

Warren, *Albert,* painter, f. 1887 – GB
▭ Wood.

Warren, *Albert Henry,* painter, designer,
architect, * 1830, † 1911 London – GB
▭ Johnson II; Mallalieu; Wood.

Warren, *Alfred,* lithographer, f. 1844,
l. 1848 – GB ▭ ThB XXXV.

Warren, *Alfred William,* reproduction
engraver, lithographer, mezzotinter,
etcher, * 1818, l. 1869 – GB
▭ Gordon-Brown; Lister; ThB XXXV.

Warren, *Allene,* artist, f. 1920 – USA
▭ Hughes.

Warren, *Andrew W.* (Warren, A.
W.), landscape painter, marine
painter, * about 1800 Coventry
(New York), † 1873 New York –
USA ▭ Brewington; EAAm III;
Groce/Wallace; ThB XXXV.

Warren, *Asa,* portrait painter, miniature
painter, f. 1819, l. 1847 – USA
▭ Groce/Wallace.

Warren, *Asa Coolidge,* copper engraver,
landscape painter, * 25.3.1819 Boston
(Massachusetts), † 22.11.1904 New
York – USA ▭ EAAm III; Falk;
ThB XXXV.

Warren, *B.,* painter, f. 1883 – GB
▭ Wood.

Warren, *B. Edward* (Johnson II) →
Warren, *Bonomi Edward*

Warren, *Bonomi Edward* (Warren, B.
Edward), landscape painter, f. 1860,
l. 1877 – GB ▭ Johnson II; Wood.

Warren, *C. Knighton* (Johnson II; Wood)
→ **Warren,** *Knighton*

Warren, *C. Knighton (Mistress)* (Warren,
Gertrude M.), painter, f. 1881, l. 1894
– GB ▭ Johnson II; Wood.

Warren, *Charles,* landscape painter,
f. 1833, l. 1835 – GB ▭ Grant;
Johnson II.

Warren, *Charles Bradley,* sculptor,
* 19.12.1903 Pittsburgh (Pennsylvania)
– USA ▭ EAAm III; Falk.

Warren, *Charles Turner,* copper
engraver, steel engraver, watercolourist,
illustrator, * 4.6.1762 or 1767 London,
† 21.4.1823 London or Wandsworth
– GB ▭ Brewington; Lister; Mallalieu;
ThB XXXV.

Warren, *Claude,* painter, f. 1887 – GB
▭ Wood.

Warren, *Constance Whitney,* animal
sculptor, * 1888 New York, † 1948
Paris – USA, F ▭ Falk; Samuels.

Warren, *Dudley Thompson,* sculptor,
* 17.2.1890 East Orange (New Jersey),
l. 1940 – USA ▭ Falk.

Warren, *E. A.,* architect, † before
23.8.1940 – GB ▭ DBA.

Warren, *E. M. B.* (Bradshaw 1911/1930;
Bradshaw 1931/1946) → **Warren,** *Emily
Mary Bibbens*

Warren, *Edmund George,* landscape
painter, watercolourist, * 1834, † 8.1909
– GB ▭ Mallalieu; ThB XXXV; Wood.

Warren, *Edward George,* architect,
f. 1885, l. 1896 – GB ▭ DBA.

Warren, *Edward Prioleau,* architect,
* 1856 Cotham, † 1937 – GB
▭ Brown/Haward/Kindred; DBA; Gray.

Warren, *Edward Vance,* painter, f. 1925
– USA ▭ Hughes.

Warren, *Eleanor,* portrait painter, f. 1896,
l. 1899 – USA ▭ Hughes.

Warren, *Elisabeth* → **Lindenmuth,**
Elisabeth

Warren, *Elizabeth* → **Parsons,** *Elizabeth*
(1831)

Warren, *Elizabeth B.* (EAAm III) →
Lindenmuth, *Elisabeth*

Warren, *Elizabeth Boardman* (Falk) →
Lindenmuth, *Elisabeth*

Warren, *Emily Mary,* architectural painter,
landscape painter, f. 1942 – GB
▭ Vollmer V.

Warren, *Emily Mary Bibbens* (Warren,
E. M. B.), painter, f. before 1913,
l. 1930 – USA ▭ Bradshaw 1911/1930;
Bradshaw 1931/1946; ThB XXXV.

Warren, *F. A.,* painter, f. 1921 – USA
▭ Falk.

Warren, *Fanny,* painter, f. 1919 – USA
▭ Falk.

Warren, *Fanny C.,* painter, f. 1865,
l. 1866 – GB ▭ Johnson II; Wood.

Warren, *Ferdinand E.,* landscape painter,
* 1.8.1899 Independence (Missouri) or
Independence (Montana), l. before 1961
– USA ▭ EAAm III; Falk; Vollmer V.

Warren, *Frances Bramley,* painter, f. 1889
– GB ▭ Wood.

Warren, *Frank,* painter, f. 1915 – USA
▭ Falk.

Warren, *Frederick,* architect, f. 1854,
l. 1899 – GB ▭ DBA.

Warren, *Frederick Miles,* architect,
* 10.5.1929 Christchurch (Neuseeland)
– NZ ▭ DA XXXII.

Warren, *Frederick Pelham,* marine painter,
f. 7.8.1836, l. before 1982 – GB
▭ Brewington.

Warren, *G.,* landscape painter, f. 1814
– GB ▭ Grant.

Warren, *Garnet,* illustrator, * 1873,
† 27.5.1937 Hackensack (New Jersey)
– USA ▭ Falk.

Warren, *George W.,* engraver,
lithographer, f. 1853, l. 1854 – USA
▭ Groce/Wallace.

Warren, *Gertrude M.* (Johnson II) →
Warren, *C. Knighton (Mistress)*

Warren, *Guy,* painter, designer, illustrator,
* 1921 Goulburn (New South Wales)
– AUS ▭ Robb/Smith.

Warren, *Guy Wilkie* → **Warren,** *Guy*

Warren, *H. Broadhurst,* painter, f. 1887
– USA ▭ Wood.

Warren, *H. Clifford* (Johnson II; Wood)
→ **Warren,** *Henry Clifford*

Warren, *Harold Broadfield,* landscape
painter, watercolourist, * 16.10.1859
Manchester (Greater Manchester),
† 23.11.1934 – USA, GB ▭ EAAm III;
Falk; ThB XXXV.

Warren, *Harold Edmond,* painter, designer,
graphic artist, printmaker, * 18.3.1914
Alameda (California) – USA ▭ Falk;
Hughes.

Warren, *Harry Rinehart,* architect, f. 1887,
l. 1924 – USA ▭ Tatman/Moss.

Warren, *Helen,* painter, f. 1919 – USA
▭ Falk.

Warren, *Henry (1769),* illuminator,
f. 2.1769 – USA ▭ Groce/Wallace.

Warren, *Henry (1793),* figure painter,
master draughtsman, illustrator, * 1793
or 24.9.1794 London, † 18.12.1879
London – GB, USA ▭ EAAm III;
Gordon-Brown; Grant; Groce/Wallace;
Johnson II; Mallalieu; ThB XXXV;
Wood.

Warren, *Henry (1856),* lithographer,
f. 1856, l. 1857 – USA
▭ Groce/Wallace.

Warren, *Henry Clifford* (Warren, H.
Clifford), landscape painter, * 1843,
l. 1885 – GB ▭ Johnson II; Mallalieu;
Wood.

Warren, *Herbert Langford,* architect,
* 29.3.1857 Manchester (Greater
Manchester), † 27.6.1917 Boston
(Massachusetts) – USA ▭ ThB XXXV.

Warren, *Hugh,* architect, f. 1710, † 1728
– GB ▭ Colvin.

Warren, *J.,* miniature painter, f. 1.1830
– USA ▭ Groce/Wallace.

Warren, *John (1608),* architect,
† 17.12.1608 – GB ▭ ThB XXXV.

Warren, *John (1764),* portrait painter,
pastellist, watercolourist, f. 1764, l. 1779
– IRL ▭ Mallalieu; Strickland II;
ThB XXXV; Waterhouse 18.Jh..

Warren, *Josiah,* sculptor, f. 1801, l. 1828
– GB ▭ Gunnis.

Warren, *Kathleen M.,* painter, f. 1876,
l. 1884 – GB ▭ McEwan.

Warren, *Knighton* (Warren, C. Knighton),
portrait painter, genre painter, history
painter, f. 1876, l. 1892 – GB
▭ Johnson II; ThB XXXV; Wood.

Warren, *Leonard D.,* cartoonist,
* 27.12.1906 Wilmington (Delaware)
– USA ▭ Falk.

Warren, *Lloyd,* architect, * 1867 or 1868
New York or Paris, † 25.10.1922
New York – USA ▭ Delaire; Falk;
ThB XXXV.

Warren, *M.,* portrait painter, f. 1830
– USA ▭ Groce/Wallace.

Warren, *Masgood A. Wilbert* (Warren,
Wilbert), painter, sculptor, f. 1932 –
USA ▭ Dickason Cederholm; Falk.

Warren, *Masood Ali,* sculptor, f. 1944
– USA ▭ Dickason Cederholm.

Warren, *Melville C. (1888),* architect,
f. 1888, l. 1906 – USA ▭ Tatman/Moss.

Warren, *Melvin C.,* painter, illustrator,
* 1920 Los Angeles (California) – USA
▭ Samuels.

Warren, *Michael,* sculptor, * 1950 Gorey
(Wexford) – GB ▭ Spalding.

Warren, *Michel,* painter, * 10.8.1930
Chantilly (Oise), † 26.4.1975 Paris – F
▭ Bénézit.

Warren, *Roberta Frances,* painter, f. 1917
– USA ▭ Falk.

Warren, *Russell,* architect, * 5.8.1783
Tiverton (Rhode Island), † 16.11.1860
Providence (Rhode Island) – USA
▭ DA XXXII; EAAm III.

Warren, *Sarah M.,* painter, f. 1889 – GB
▭ Wood.

Warren, *Slayter,* painter, f. 1866, l. 1868
– GB ▭ Johnson II; Wood.

Warren, *Sophy S.,* landscape painter,
* Fairford, f. 1864, l. 1878 – GB
▭ Johnson II; Mallalieu; ThB XXXV;
Wood.

Warren, *Sylvanna,* painter, sculptor,
* 24.8.1899 Southington (Connecticut),
l. 1931 – USA ▭ Falk.

Warren, *Thomas,* blazoner, f. 1775 – USA ⊐ Groce/Wallace.

Warren, *W.,* still-life painter, f. 1796, l. 1813 – GB ⊐ Pavière II; Waterhouse 18.Jh..

Warren, *Whitney,* architect, * 29.1.1864 New York, † 24.1.1943 New York – USA ⊐ DA XXXII; EAAm III; ThB XXXV; Vollmer V.

Warren, *Wilbert* (Dickason Cederholm) → **Warren,** *Masgood A. Wilbert*

Warren, *William,* sculptor, * Hitchin (?), f. 1790, l. 1828 – GB ⊐ Gunnis.

Warren, *William White,* landscape painter, marine painter, * about 1832, † about 1912 Bath (Avon) – GB ⊐ Mallalieu; Wood.

Warren-Davis, *John,* sculptor, * 1919 – GB ⊐ Vollmer VI.

Warren and Hayes → **Hayes** (1888)

Warren of Hitchin, *William* (?) → **Warren,** *William*

Warrenchuk, *Rose* → **Warrenchuk,** *Rose Marie*

Warrenchuk, *Rose Marie,* potter, * 2.5.1949 Pittsburgh (Pennsylvania) – CDN, USA ⊐ Ontario artists.

Warrender, *Thomas,* painter, * Haddington (Lothian), f. 29.10.1673, l. 1713 – GB ⊐ Apted/Hannabuss; McEwan; Waterhouse 18.Jh..

Warrener, *William T.* (Johnson II) → **Warrener,** *William Tom*

Warrener, *William Tom* (Warrener, Wm. T.; Warrener, William T.), painter, * 1861 Lincoln (Lincolnshire), † 1934 – GB ⊐ Bradshaw 1893/1910; Johnson II; Wood.

Warrener, *Wm. T.* (Bradshaw 1893/1910) → **Warrener,** *William Tom*

Warrick, *Meta* (Fuller, Meta Vaux; Fuller, Meta Vaux Warrick), sculptor, * 9.1.1877 or 9.6.1877 Philadelphia, † 1967 or 1968 Framingham (Massachusetts) – USA, F ⊐ DA XI; Dickason Cederholm; EAAm II; Falk; Vollmer V.

Warrick, *Meta Vaux* → **Warrick,** *Meta*

Warrie, *Judith* → **Jennuarrie**

Warrilow, *David Ross,* still-life painter, flower painter, f. 1976 – GB ⊐ McEwan.

Warringa, *Francis,* painter, * 1933 Osterhout – NL, E ⊐ Calvo Serraller.

Warrington, *James,* portrait painter, f. about 1830 – IRL ⊐ ThB XXXV.

Warrington, *Joseph,* sculptor, f. 1686 – GB ⊐ Gunnis.

Warrington, *Richard William,* painter, designer, * 1868, † 1953 – GB ⊐ Spalding.

Warrington, *Robert,* portrait painter, landscape painter, f. 1831, l. 1836 – GB ⊐ Strickland II.

Warrington, *Thomas,* painter, f. 1831 – GB ⊐ Johnson II.

Warrington, *W.,* designer, f. 1844 – GB ⊐ Wood.

Warris, *Gabrielle Johanna Maria,* watercolourist, master draughtsman, modeller, * 7.4.1922 Utrecht (Utrecht) – NL, B, RI ⊐ Scheen II.

Warris, *Gaby* → **Warris,** *Gabrielle Johanna Maria*

Warry, *Daniel Robert,* architect, illustrator, f. 1855, l. 1913 – GB ⊐ Houfe.

Wars, *Edith,* painter, * 8.2.1929 Mar del Plata – RA ⊐ Merlino.

Warsager, *Hyman J.,* painter, illustrator, lithographer, etcher, * 23.6.1909 New York – USA ⊐ Falk.

Warságh, *Jakab* (MagyFestAdat) → **Warschag,** *Jakab*

Warsaw, *Albert Taylor,* painter, designer, lithographer, illustrator, * 6.10.1899 New York, l. 1947 – USA ⊐ Falk.

Warschag, *Jakab* (Warságh, Jakab), painter of altarpieces, portrait painter, decorative painter, * Ofen, f. about 1827, l. about 1855 – H ⊐ MagyFestAdat; ThB XXXV.

Warschawschik, *Gregorij* (Vollmer VI) → **Warchavchik,** *Gregori*

Warscheniy, *Eduard* (Neuwirth II) → **Warschenyi,** *Eduard*

Warschenyi, *Eduard* (Warscheniy, Eduard), porcelain colourist, f. about 1839, l. 1864 – A ⊐ Fuchs Maler 19.Jh. Erg.-Bd II; Neuwirth II.

Warschowski, *Willi,* portrait painter, * 4.11.1892 Braunschweig, l. before 1961 – D ⊐ Vollmer V.

Warsham, *Joseph,* porcelain painter, † about 1874 – GB ⊐ ThB XXXV.

Warshaw, *Howard,* painter, graphic artist, * 1920 New York – USA ⊐ Vollmer V.

Warshawsky, *Abel Georges,* painter, illustrator, * 28.12.1883 Sharon (Pennsylvania), † 30.5.1962 Monterey (California) – F, USA ⊐ Edouard-Joseph III; Falk; Hughes; ThB XXXV; Vollmer V.

Warshawsky, *Alexander,* painter, * 29.3.1887 Cleveland (Ohio), † 1945 – USA ⊐ Edouard-Joseph III; Falk; ThB XXXV; Vollmer V.

Warshawsky, *Xander* → **Warshawsky,** *Alexander*

Warsinski, *Richard* → **Warsinski,** *Ryszard*

Warsinski, *Ryszard,* painter, graphic artist, master draughtsman, * 7.5.1937 Gdynia – PL, N ⊐ NKL IV.

Warsow, *Friedrich,* calligrapher, * 18.11.1787 Stolpe (Pommern) – A ⊐ ThB XXXV.

Wart, *Andrzej* → **Bunsch,** *Adam*

Wart, *Derk Anthoni van de* (ThB XXXV) → **Wart,** *Derk Anthony van de*

Wart, *Derk Anthonij van de* (Waller) → **Wart,** *Derk Anthony van de*

Wart, *Derk Anthony van de* (Wart, Derk Anthonij van de; Wart, Derk Anthoni van de), copper engraver, aquatintist, master draughtsman, miniature painter, * 10.6.1767 Amsterdam (Noord-Holland), † 8.4.1824 Nijmegen (Gelderland) – NL ⊐ Scheen II; ThB XXXV; Waller.

Wartberg, *Peter,* porcelain artist, f. 1725, l. 1727 – DK ⊐ ThB XXXV.

Wartel, *Geneviève Angélique,* portrait painter, * 1796 Nantes, l. 1836 – F ⊐ Schidlof Frankreich; ThB XXXV.

Wartelle, *Jean-Baptiste Charles,* artist, * 13.4.1804 Douai, † 25.7.1884 Arras – F ⊐ Marchal/Wintrebert.

Wartena, *Fraukje* (ThB XXXV) → **Wartena,** *Froukje*

Wartena, *Froukje* (Wartena, Fraukje), painter of interiors, master draughtsman, etcher, * 28.7.1855 or 28.7.1856 or 28.7.1857 Akkrum (Friesland), † 14.4.1933 Laren (Noord-Holland) – NL ⊐ Scheen II; ThB XXXV; Waller.

Wartena, *Paul* → **Wartena,** *Paul Vincent*

Wartena, *Paul Vincent,* watercolourist, master draughtsman, sculptor, woodcutter, * 20.6.1943 Winterswijk (Gelderland) – NL ⊐ Scheen II.

Wartenberg, *Christiane,* ceramist, sculptor, * 1948 Magdeburg – D ⊐ WWCCA.

Wartenberg, *Marie von,* painter, * 6.8.1826 Sonderburg, † 5.4.1917 – DK, D ⊐ Wolff-Thomsen.

Wartenegg, *Hanna,* costume designer, * 1.10.1939 Wien – A ⊐ List.

Wartenglich, *Bernhard,* goldsmith, f. 1484 – D ⊐ Zülch.

Wartenschlag, *Virgilius* → **Warinschlager,** *Virgilius*

Wartenweiler, *Albert,* carver, * 1927 Eschlikon – CH ⊐ Vollmer VI.

Warter, *Georg,* sculptor, painter, f. 1583, l. 1588 – I ⊐ ThB XXXV.

Warter, *Jakob,* sculptor, f. 1553 – PL ⊐ ThB XXXV.

Warter, *Jan* (Toman II) → **Warter,** *Johann*

Warter, *Johann* (Warter, Jan), painter, lithographer, * 1788 Prag, † 16.7.1861 – CZ ⊐ ThB XXXV; Toman II.

Warter, *Robert,* painter, sculptor, * 2.5.1914 Strasbourg – F ⊐ Bauer/Carpentier VI; Bénézit.

Warter, *Susanna* → **Drury,** *Susannah*

Warth, cabinetmaker, f. 1807 – D ⊐ ThB XXXV.

Warth, *Andreas* → **Barth,** *Andreas* (1688)

Warth, *Jakob* → **Warttis,** *Jakob*

Warth, *Ondřej* → **Barth,** *Andreas* (1688)

Warth, *Otto,* architect, * 21.11.1845 Limbach (Pfalz), † 5.11.1918 Karlsruhe – D ⊐ ThB XXXV.

Wartha, *Josef,* painter, graphic artist, * 1906 Innsbruck – A ⊐ Fuchs Maler 20.Jh. IV.

Warthen, *Ferol Sibley,* painter, graphic artist, * 22.5.1890, l. 1949 – USA ⊐ Falk.

Warthmüller → **Müller,** *Robert* (1859)

Warthoe, *Christian* (Warthoe, Christian Tønnesen), sculptor, * 15.6.1892 Salten (Tem Sogn), † 23.8.1970 – USA, DK ⊐ EAAm III; Falk; Vollmer V; Weilbach VIII.

Warthoe, *Christian Tønnesen* (Weilbach VIII) → **Warthoe,** *Christian*

Warthoe, *Kristian Tønnesen* → **Warthoe,** *Christian*

Warthorst, *Josef,* sculptor, * 1885, † 9.5.1918 – D ⊐ ThB XXXV.

Wartig, *Gottfried,* mason, f. 1797 – D ⊐ ThB XXXV.

Wartig, *Thomas George,* goldsmith, f. 1676, † 1708 – PL ⊐ ThB XXXV.

Wartmann, *Leonhard,* architect, * 3.12.1772 St. Gallen, † 26.11.1852 St. Gallen – CH ⊐ ThB XXXV.

Warton, *Matthew,* architect, f. 1843, l. 1868 – GB ⊐ DBA.

Warton, *Richard,* architect, f. 1848, l. 1861 – GB ⊐ DBA.

Warts, *F. M.,* painter, f. 1915 – USA ⊐ Falk.

Warttis, *Jakob,* painter, * 1570 Zug, † 1630 Zug – CH ⊐ Brun IV; ThB XXXV.

Wartz, *Michael,* lithographer, * about 1830 Darmstadt, l. 1860 – USA, D ⊐ Groce/Wallace.

Warve, *Claux de* → **Claux de Werve**

Wårvik, *Harald,* sculptor, master draughtsman, * 27.6.1956 Trondheim – N ⊐ NKL IV.

Warwarowa, *D.* → **Bubnova,** *Varvara Dmitrievna*

Warwas, *Nikolaus,* graphic artist, * 1939 Delmenhorst – D ⊐ Wietek.

Warwell, marine painter, f. 1765, † 29.5.1767 Charleston (South Carolina) – USA ⊐ Brewington.

Warwell, *Maria*, restorer, f. 1765, l. 1767 – USA ▭ Groce/Wallace.

Warwick, miniature painter, f. 1823 – GB ▭ Foskett.

Warwick (Countess), ceramics painter, f. before 1878 – GB ▭ Neuwirth II.

Warwick, *Anne of (Countess)*, portrait draughtsman, f. 1870 – GB ▭ Wood.

Warwick, *B.*, bookplate artist, f. about 1810, l. about 1850 – GB ▭ Lister; ThB XXXV.

Warwick, *E.* (Johnson II) → **Warwick, Edith C.**

Warwick, *Edith C.* (Warwick, E.), flower painter, f. 1868 – GB ▭ Johnson II; Pavière III.2; Wood.

Warwick, *Edward*, painter, graphic artist, * 10.12.1881 Philadelphia (Pennsylvania), l. before 1961 – USA ▭ EAAm III; Falk; Vollmer V.

Warwick, *Edward* (Mistress) → **Warwick, Ethel Herrick**

Warwick, *Ethel Herrick*, painter, * New York, f. 1947 – USA ▭ EAAm III; Falk.

Warwick, *H.*, painter, f. 1854 – GB ▭ Wood.

Warwick, *Henry Richard Greville of (Earl)*, lithographer, * 1779, † 1816 – GB ▭ Lister.

Warwick, *J.*, bookplate artist, f. about 1810, l. about 1850 – GB ▭ Lister.

Warwick, *John (1770)*, landscape painter, lithographer, * about 1770 – GB ▭ ThB XXXV.

Warwick, *John (1808)*, gem cutter, f. before 1808, l. 1823 – GB ▭ ThB XXXV.

Warwick, *R. W.*, fruit painter, f. 1876, l. 1877 – GB ▭ Johnson II; Pavière III.2; Wood.

Warwick, *Septimus*, architect, * 1881, † 1953 – GB, CDN ▭ Gray.

Warwick-Smith → **Smith,** *John (1749)*

Waryn, *William*, carpenter, f. 1351, l. 1355 – GB ▭ Harvey.

Warzager, *Ber*, painter, * 1912 Tomaszow (Polen) – IL ▭ KüNRW II.

Warzecha, *Volker*, artist, * 1943 Erfurt – D ▭ Nagel.

Warzée, *Géo*, painter, graphic artist, * 1902 Wanze, † 1973 – B ▭ DPB II.

Warzilek, *Rosa*, illustrator of childrens books, painter, master draughtsman, * 18.1.1911 Wien – A ▭ Fuchs Maler 20.Jh. IV.

Was, *Johann*, gunmaker, f. 1701 – A ▭ ThB XXXV.

Wasaburō → **Kunimasu**

Wasart, *Jean*, decorator, * 1837 or 1838 Belgien, l. 18.10.1883 – USA ▭ Karel.

Wasastjerna, *Nils*, interior designer, master draughtsman, illustrator, * 31.5.1872 Helsinki, l. before 1961 – SF ▭ Vollmer V.

Wasastjerna, *Thorsten* (Wasastjerna, Torsten Gideon), landscape painter, portrait painter, * 17.12.1863 Helsinki, † 1.7.1924 Helsinki – SF ▭ Koroma; Kuvataiteilijat; Nordström; Paischeff; ThB XXXV.

Wasastjerna, *Torsten* → **Wasastjerna, Thorsten**

Wasastjerna, *Torsten Gideon* (Koroma; Kuvataiteilijat; Nordström; Paischeff) → **Wasastjerna, Thorsten**

Wasch, *Adriana Lambertine* (Wasch, J.; Wasch, Jeanne Adriana Lambertine; Wasch, Jeanne), portrait painter, still-life painter, master draughtsman, etcher, * 31.10.1884 or 31.10.1886 or 31.10.1887 Rotterdam (Zuid-Holland), † before 1970 Hilversum (Noord-Holland) – NL ▭ Mak van Waay; Scheen II; ThB XXXV; Vollmer V; Waller.

Wasch, *Hilda Adolphine*, painter, master draughtsman, * 16.5.1935 Cimahi (Java) – RI, NL ▭ Scheen II.

Wasch, *J.* (Mak van Waay) → **Wasch, Adriana Lambertine**

Wasch, *Jeanne* (ThB XXXV; Vollmer V) → **Wasch,** *Adriana Lambertine*

Wasch, *Jeanne Adriana Lambertine* (Waller) → **Wasch, Adriana Lambertine**

Waschauer, *Johann*, pewter caster, f. 1755 – D ▭ ThB XXXV.

Waschchuk, *Friedel* → **Friedel**

Wascheborne, *Richard* → **Washbourne, Richard**

Wascher, *Christoph*, painter, f. 1634 – D ▭ ThB XXXV.

Waschimps, *Elio*, painter, * 30.7.1932 Neapel – I ▭ DEB XI; PittItalNovec/2 II.

Waschinger, *Stephan*, painter, f. 1633, l. 1673 – D ▭ Markmiller; ThB XXXV.

Waschitz, *Abraham*, goldsmith, silversmith, jeweller, f. 1898, l. 1903 – A ▭ Neuwirth Lex. II.

Waschitz, *Chaim Abraham* → **Waschitz, Abraham**

Waschmann, *Caspar* → **Wassermann, Caspar**

Waschmann, *Karl (1848)*, medalist, enchaser, ivory carver, * 20.4.1848 Wien, † 14.12.1905 Wien – A ▭ ThB XXXV.

Waschmann, *Karl (1900)*, enchaser, f. 1900 – A ▭ Neuwirth Lex. II.

Wasdell, *Henry*, engraver, * about 1831 England, l. 1859 – USA ▭ Groce/Wallace.

Wasechun Tashunka → **American Horse**

Waselin, painter, f. 1149, † 1158 – B, NL ▭ ThB XXXV.

Waselin de Fexhe → **Waselin**

Wasem, *Jacques*, glass painter, mosaicist, * 20.4.1906 Neuchâtel – CH ▭ Plüss/Tavel II; ThB XXXV; Vollmer V.

Wasenegger, *Herbert*, painter, sculptor, master draughtsman, graphic artist, * 28.3.1931 Wien – A ▭ Fuchs Maler 20.Jh. IV.

Waser (Goldschmiede-Familie) (ThB XXXV) → **Waser, Caspar**

Waser (Goldschmiede-Familie) (ThB XXXV) → **Waser, Hans Bernhard**

Waser (Goldschmiede-Familie) (ThB XXXV) → **Waser, Hans Jakob**

Waser (Goldschmiede-Familie) (ThB XXXV) → **Waser, Hans Kaspar**

Waser (Goldschmiede-Familie) (ThB XXXV) → **Waser, Hans Konrad**

Waser (Goldschmiede-Familie) (ThB XXXV) → **Waser, Heinrich**

Waser (Goldschmiede-Familie) (ThB XXXV) → **Waser, Kaspar**

Waser (Goldschmiede-Familie) (ThB XXXV) → **Waser, Niklaus**

Waser, *Anna*, miniature painter, etcher, * before 16.10.1678 or 1679 Zürich, † 1713 or 20.9.1714 Zürich – CH ▭ DA XXXII; Schidlof Frankreich; ThB XXXV.

Waser, *C. H. Louis*, clockmaker (?), f. 1893 (?) – CH ▭ Brun IV.

Waser, *Caspar*, goldsmith, f. 1709 – CH ▭ ThB XXXV.

Waser, *Franz Remigi*, pewter caster, f. 1768 – CH ▭ Bossard; ThB XXXV.

Waser, *Fritz*, stage set designer, painter, graphic artist, * 5.7.1945 Romanshorn – CH ▭ KVS.

Waser, *Hans Bernhard*, goldsmith, * 17.1.1689, † 27.5.1756 – CH ▭ ThB XXXV.

Waser, *Hans Jakob*, goldsmith, * 4.11.1669, † 1708 – CH ▭ ThB XXXV.

Waser, *Hans Kaspar*, goldsmith, * 8.10.1661, † 1742 – CH ▭ ThB XXXV.

Waser, *Hans Konrad*, goldsmith, * 25.10.1627, † 1699 – CH ▭ ThB XXXV.

Waser, *Heini*, watercolourist, lithographer, etcher, woodcutter, * 3.9.1913 Zürich – CH ▭ KVS; LZSK; Plüss/Tavel II; Vollmer V.

Waser, *Heinrich*, goldsmith, * 1743, † 1801 – CH ▭ Bossard; ThB XXXV.

Waser, *Jakob*, pewter caster, f. 6.12.1660 – CH ▭ Bossard.

Waser, *Johann Caspar*, painter, etcher, master draughtsman, * 23.1.1737 Stein (Rhein), † 5.9.1782 Stein (Rhein) – CH ▭ ThB XXXV.

Waser, *Johannes (1665)* (Waser, Johannes (1)), pewter caster, * 19.3.1665, † 4.12.1756 or 9.12.1731 – CH ▭ Bossard; ThB XXXV.

Waser, *Johannes (1697)* (Waser, Johannes (2)), pewter caster, * 10.10.1697, † 9.12.1731 or 4.12.1756 – CH ▭ Bossard.

Waser, *Jos*, tinsmith, * Wolfenschießen (?), f. 1763 – CH ▭ Bossard; ThB XXXV.

Waser, *Josef Kaspar*, stucco worker, cabinetmaker, f. 1781, l. 1796 – CH ▭ ThB XXXV.

Waser, *Jost* → **Waser,** *Jos*

Waser, *Kaspar*, goldsmith, * 14.1.1582, † after 1637 – CH ▭ ThB XXXV.

Waser, *Niklaus*, goldsmith, * 1593, † 1629 – CH ▭ ThB XXXV.

Waser, *Urs Heinrich Otto* → **Waser, Heini**

Waser, *Wilhelm*, architect, * 6.3.1811 Zürich, † 28.6.1866 Zürich – CH ▭ ThB XXXV.

Wasermann, *Mattes*, gem cutter, f. 1594 – CZ ▭ ThB XXXV.

Wasey, *Jane*, wood sculptor, stone sculptor, terra cotta sculptor, * 28.6.1912 Chicago (Illinois) – USA ▭ EAAm III; Falk; Vollmer V.

Wasey, *Mortellito* (Mistress) → **Wasey, Jane**

Washbourne, *Richard*, mason, f. 1387, l. 1396 – GB ▭ Harvey.

Washburn, *Cadwallader*, painter, etcher, * 1866 Minneapolis (Minnesota), † 21.12.1965 – USA ▭ EAAm III; Falk; ThB XXXV; Vollmer V.

Washburn, *Caroline* → **Munger, Caroline**

Washburn, *Charles H.* (Mistress) → **Washburn, Huldah M. Tracy**

Washburn, *Chester Austin*, painter, designer, graphic artist, * 1.10.1914 Albuquerque (New Mexico) – USA ▭ Falk.

Washburn, *Clayton* (Mistress) → **Washburn,** *Louise Bunnell*

Washburn, *Edward Payson,* portrait painter, genre painter, * 17.11.1831 New Dwight (Oklahoma), † 1860 – USA ⌑ EAAm III; Groce/Wallace.

Washburn, *Gertrude,* painter, f. 1932 – USA ⌑ Hughes.

Washburn, *Huldah M. Tracy,* artisan, * 10.7.1864 Raynham (Massachusetts), l. 1940 – USA ⌑ Falk.

Washburn, *Jeanette,* painter, artisan, * 25.9.1905 Susquehanna (Pennsylvania) – USA ⌑ EAAm III; Falk.

Washburn, *Jessie M.,* painter, f. 1890 – USA ⌑ Falk; Hughes.

Washburn, *Kenneth* (EAAm III) → **Washburn,** *Kenneth Leland*

Washburn, *Kenneth Leland* (Washburn, Kenneth), painter, sculptor, * 23.1.1904 Franklinville (New York) – USA ⌑ EAAm III; Falk.

Washburn, *Louese Bunnell* (Falk) → **Washburn,** *Louise Bunnell*

Washburn, *Louise B.* (EAAm III) → **Washburn,** *Louise Bunnell*

Washburn, *Louise Bunnell* (Washburn, Louese Bunnell; Washburn, Louise B.), painter, graphic artist, designer, artisan, * 17.1.1875 Dimock (Pennsylvania), † 3.6.1959 Jacksonville (Florida) – USA ⌑ EAAm III; Falk.

Washburn, *Mary N.,* painter, * 1861 Greenfield (Massachusetts), † 13.10.1932 Greenfield (Massachusetts) – USA ⌑ Falk; ThB XXXV.

Washburn, *Mary S.,* sculptor, * 1868 Star City (Indiana), l. 1929 – USA ⌑ Falk; Hughes.

Washburn, *Miriam,* painter, f. 1924 – USA ⌑ Falk.

Washburn, *Roy Engler,* painter, * 10.1.1895 Vandalia (Illinois), l. 1931 – USA ⌑ Falk.

Washburn, *William,* engraver, * about 1831 Vermont, l. 1850 – USA ⌑ Groce/Wallace.

Washchuk, *Friedel* (Ontario artists) → **Friedel**

Washington, *Carol,* artist, f. 1973 – USA ⌑ Dickason Cederholm.

Washington, *Elizabeth Fisher,* landscape painter, miniature painter, * Siegfriedswalde (Pennsylvania), f. 1912 – USA ⌑ Falk.

Washington, *G.,* artist, f. 1873, l. 1875 – GB ⌑ McEwan.

Washington, *Georges,* painter, * 1823 or 15.9.1827 Marseille, † 1910 or 1911 Paris – F, USA ⌑ Alauzen; Edouard-Joseph III; Karel; Schurr I; ThB XXXV.

Washington, *Henry,* painter, printmaker, * 1923 Boston (Massachusetts) – USA ⌑ Dickason Cederholm.

Washington, *James,* painter, sculptor, * 1911 – USA ⌑ Dickason Cederholm.

Washington, *John E.,* artist, f. 1932 – USA ⌑ Dickason Cederholm.

Washington, *Mary Parks,* painter, mixed media artist, * Atlanta (Georgia), f. 1946 – USA ⌑ Dickason Cederholm.

Washington, *Ora,* printmaker, f. 1944 – USA ⌑ Dickason Cederholm.

Washington, *Timothy,* painter, graphic artist, mixed media artist, * 1946 Los Angeles (California) – USA ⌑ Dickason Cederholm.

Washington, *William,* graphic artist, painter, * 1.1.1885 Marple, † 1956 – GB ⌑ Bradshaw 1947/1962; British printmakers; Vollmer V.

Washington, *William De Hartburn* (EAAm III) → **Washington,** *William de Hartburn*

Washington, *William de Hartburn,* portrait painter, history painter, * 1834, † 1870 – USA ⌑ EAAm III; Groce/Wallace.

Washueber, *Anton,* painter, f. 1712 – A ⌑ ThB XXXV.

Washuizen, *Abraham,* glass painter, f. 1767, l. 1782 – NL ⌑ ThB XXXV.

Washuyzen, *Abraham* → **Washuizen,** *Abraham*

Wasielewski, *Wilhelm von,* painter, * 9.2.1878 Bonn, † 16.11.1956 München – D ⌑ Münchner Maler VI; ThB XXXV; Vollmer V.

Wasilewski, *Jan,* genre painter, illustrator, * 1860 Wytegra (Olonez), † 7.12.1916 Warschau – PL ⌑ ThB XXXV.

Wasilewski, *Zenon,* caricaturist, puppet designer, * 1903 Sosnowiec – PL ⌑ Vollmer V.

Wasilkowska, *Maria* (Nostitz-Wasilkowska, Maria), portrait painter, pastellist, * 1858 or 1860 Chalino, † 12.11.1922 Warschau – PL ⌑ SlArtPolsk VI; ThB XXXV.

Wasilkowski, *Eustachy,* landscape painter, still-life painter, * 10.6.1904 Rohatyn – PL ⌑ Vollmer V.

Wasilkowski, *Kazimierz,* painter, * 17.6.1861 Lublin, † 17.5.1934 Warschau – PL ⌑ ThB XXXV.

Wasilkowski, *Leopold,* sculptor, * 24.12.1865 Lublin (?) or Piotrków (?), † 15.10.1929 Warschau – PL ⌑ ThB XXXV.

Wasinger, lithographer, f. 1801 – D ⌑ ThB XXXV.

Wasinger, *Gottfried,* landscape painter, veduta painter, master draughtsman, lithographer, * 8.4.1796 St. Stephan, † 3.8.1853 Helfenberg – A ⌑ Fuchs Maler 19.Jh. Erg.-Bd II.

Waske, *Erich,* painter, graphic artist, designer, * 24.1.1889 Berlin-Friedenau, l. before 1961 – D ⌑ ThB XXXV; Vollmer V.

Waske, *Felix,* painter, graphic artist, master draughtsman, * 28.5.1942 Wien – A ⌑ Fuchs Maler 20.Jh. IV.

Waskilampi, *Matti* → **Waskilampi,** *Matti Veikko*

Waskilampi, *Matti Veikko,* graphic artist, * 16.4.1940 Kuopio – SF ⌑ Kuvataiteilijat.

Waśkowski, *Wacław,* graphic artist, painter, illustrator, * 28.2.1904 Równe – PL ⌑ Vollmer V.

Waskowsky, *Edu* → **Waskowsky,** *Eduard*

Waskowsky, *Eduard,* decorative painter, typographer, * 1.12.1934 Rotterdam (Zuid-Holland) – NL ⌑ Scheen II.

Waskowsky, *Michaill,* painter, f. 1838, l. 1940 – USA ⌑ Falk.

Wasler, *Hjalmar Emanuel,* ceramist, * 22.12.1888, † 5.1933 Bærum – N ⌑ NKL IV.

Wasley, *Frank,* marine painter, watercolourist, * 1854 London-Peckham, † about 1930 Henley-on-Thames – GB ⌑ ThB XXXV; Turnbull.

Wasley, *Léon* (Edouard-Joseph III) → **Wasley,** *Léon John*

Wasley, *Léon John* (Wasley, Léon), sculptor, painter, * 1880 Paris, † 25.3.1917 Verdun – F ⌑ Edouard-Joseph III; ThB XXXV.

Wasmann, *Friedrich* (Wasmann, Rudolf Friedr.; Wasmann, Friedrich Rudolf), genre painter, lithographer, portrait painter, landscape painter, * 8.8.1805 Hamburg, † 10.5.1886 Meran – I, D, A ⌑ ELU IV; Fuchs Maler 19.Jh. Erg.-Bd II; Münchner Maler IV; PittItalOttoc; Rump; ThB XXXV.

Wasmann, *Friedrich Rudolf* (PittItalOttoc) → **Wasmann,** *Friedrich*

Wasmann, *Rudolf Friedr.* (Rump) → **Wasmann,** *Friedrich*

Wasmann, *Rudolf Friedrich* → **Wasmann,** *Friedrich*

Wasmer, goldsmith, f. 1381, l. 1401 – D ⌑ Focke.

Wasmer, *Brandolf,* tinsmith, * 8.5.1642, † 3.6.1705 – CH ⌑ Bossard; ThB XXXV.

Wasmer, *Daniel,* pewter caster, * before 18.6.1660 or 18.6.1660, † 6.4.1727 – CH ⌑ Bossard.

Wasmer, *Karl,* porcelain painter, f. about 1836 – D ⌑ Neuwirth II.

Wasmeyer, *Brigitte* (List) → **Wasmeyer,** *Brigitte Johanna*

Wasmeyer, *Brigitte Johanna* (Wasmeyer, Brigitte), painter, graphic artist, * 1943 Linz – A ⌑ Fuchs Maler 20.Jh. IV; List.

Wasmud, stonemason, f. 1352 – D ⌑ Zülch.

Wasmunt, *Nicolaus,* carver, f. 1627 – D ⌑ ThB XXXV.

Wasmus, *Karl-Heinz* → **Charly** (1920)

Wasmuth, *Christian Leonhard,* painter, * 1725 Kiel, † 1797 Kiel – D, RUS ⌑ Feddersen; ThB XXXV.

Wasmuth, *T.,* painter, f. before 1861, l. before 1912 – D ⌑ Rump.

Wasmuth, *Tiele,* wood carver, f. 1545 – D ⌑ ThB XXXV.

Wasner, *Arthur* (Wasner, Artur), painter, * 10.5.1887 Mittellaczisk, † 1938 (?) Breslau – PL, D ⌑ ThB XXXV; Vollmer V.

Wasner, *Artur* (ThB XXXV) → **Wasner,** *Arthur*

Wąsowicz, *Anna* (Gräfin) → **Tyszkiewicz,** *Anna*

Wąsowicz, *Annette* (Gräfin) → **Tyszkiewicz,** *Anna*

Wąsowicz, *Wacław,* painter, graphic artist, * 25.8.1891 Warschau, † 10.1942 Warschau – PL ⌑ ThB XXXV; Vollmer V.

Wąsowski, *Bartłomiej Nataniel,* architect (?), stucco worker, * 24.8.1617, † 4.10.1687 Posen – PL ⌑ DA XXXII; ThB XXXV.

Waspick, *Adriaen van,* copper engraver, goldsmith, jeweller, * about 1626 or 1627, l. 1663 – NL ⌑ Waller.

Wass, *Algot* → **Wass,** *Frans Algot*

Wass, *C. W.* (Wass, Charles Wentworth), copper engraver, mezzotinter, steel engraver, reproduction engraver, * about 1817, † 1905 – GB ⌑ Lister; ThB XXXV.

Wass, *Charles Wentworth* (Lister) → **Wass,** *C. W.*

Wass, *Frans Algot,* painter, * 4.7.1904 Ronneby – S ⌑ SvKL V.

Wass, *Heinrich,* goldsmith, f. 1898, l. 1900 – A ⌑ Neuwirth Lex. II.

Wass, *Walter,* sculptor, * 1925 Mainz – D ⌑ Vollmer V.

Wassberg, *Lars,* pewter caster, f. 1701 – S ⌑ ThB XXXV.

Wassberg, *Per Abraham,* painter, * 1872, l. after 1889 – S ▭ SvKL V.

Wasse, *Arthur,* flower painter, genre painter, f. 1879, l. 1895 – GB ▭ Johnson II; Pavière III.2; Wood.

Wassef, *Pierre,* master draughtsman, * 1954 Paris – F ▭ Bénézit.

Wassel, *John* → **Wastell,** *John*

Wassemberg, *Henry van,* sculptor, f. 1468 – B ▭ ThB XXXV.

Wassenaar, *Cornelis,* decorative painter, * 18.3.1902 Bolsward (Friesland) – NL ▭ Scheen II.

Wassenaar, *Jacobus Adrianus Johannes,* painter, master draughtsman, etcher, * 29.1.1934 Den Haag (Zuid-Holland) – NL ▭ Scheen II.

Wassenaar, *Johanna,* portrait painter, * 1896, † 1971 – ZA ▭ Berman.

Wassenaar, *Koos* → **Wassenaar,** *Jacobus Adrianus Johannes*

Wassenaar, *Quirinus Aron,* painter, restorer, * 2.11.1919 Den Haag (Zuid-Holland) – NL ▭ Scheen II.

Wassenaar, *W. A.* (Mak van Waay; ThB XXXV) → **Wassenaar,** *Willem Abraham*

Wassenaar, *Willem Abraham* (Wassenaar, W. A.), landscape painter, animal painter, watercolourist, master draughtsman, etcher, * 14.12.1873 Katwijk aan Zee (Zuid-Holland), † 2.1.1956 Amsterdam (Noord-Holland) – NL ▭ Mak van Waay; Scheen II; ThB XXXV.

Wassenaer, *Hessel Pietersz.,* painter, f. 1764, l. 1776 – NL ▭ ThB XXXV.

Wassenaer, *Machtella van* (Barones) (Waller) → **Lynden,** *Machtella van* (barones)

Wassenaer, *Symon,* marine painter, f. 1632, † before 9.9.1666 – NL ▭ ThB XXXV.

Wassenbeck, *C. X.,* painter, f. 1651 – A ▭ ThB XXXV.

Wassenberg, *Mathieu,* painter, * 1939 Bree – B ▭ DPB II.

Wassenberger, *Matthias* → **Wasserberger,** *Matthias*

Wassenbergh, *Elisabet Geertruda* (Scheen II) → **Wassenbergh,** *Elisabeth Geertruida*

Wassenbergh, *Elisabeth Geertruida* (Wassenbergh, Elisabet Geertruda), genre painter, miniature painter, * 1726 or before 29.5.1729 Groningen (Groningen) (?), † 15.10.1781 or 1782 (?) Groningen (Groningen) – NL ▭ Scheen II; ThB XXXV.

Wassenbergh, *Jan* → **Wassenbergh,** *Jan Abel* (1724)

Wassenbergh, *Jan Abel* (1689) (Wassenbergh, Jan Abel), portrait painter, genre painter, * 18.6.1689 (?) or before 20.1.1689 Groningen (Groningen), † 17.7.1750 or before 25.7.1750 Groningen (Groningen) – NL ▭ Scheen II; ThB XXXV.

Wassenbergh, *Jan Abel* (1724) (Wassenbergh, Jan), portrait painter, * before 31.12.1724 Groningen (Groningen) (?), † after 1772 Groningen (Groningen) (?) – NL ▭ Scheen II.

Wassenbergh, *Johannes,* portrait painter, * 18.6.1716 Groningen (Groningen), † 27.4.1763 Groningen (Groningen) – NL ▭ Scheen II.

Wassenburg, *Arie,* painter, * 28.4.1896 Delft (Zuid-Holland), l. before 1970 – NL ▭ Mak van Waay; Scheen II; Vollmer V.

Wassenhove, *Joos van* (Giusti di Grand), painter, f. 1460, l. 1480 – B, I, NL ▭ DA XXXII; DEB VI.

Wassenhoven, *Franz van,* architect, f. about 1886 – B ▭ ThB XXXV.

Wasser, *Hélène* → **Wasser,** *Hélène Johanna Maria*

Wasser, *Hélène Johanna Maria,* watercolourist, artisan, jewellery designer, * 22.4.1947 Hengelo (Overijssel) – NL ▭ Scheen II.

Wasser, *Kurt,* illustrator, f. before 1912 – D ▭ Ries.

Wasserbauer, *Leopold,* sculptor, f. 1739, l. 15.4.1741 – A ▭ ThB XXXV.

Wasserberger, *Jakob,* goldsmith (?), f. 1867 – A ▭ Neuwirth Lex. II.

Wasserberger, *Jakob* (1872), goldsmith, f. 1872, l. 1899 – A ▭ Neuwirth Lex. II.

Wasserberger, *Jakob* (1884), goldsmith, f. 1884, l. 1908 – A ▭ Neuwirth Lex. II.

Wasserberger, *Matthias,* calligrapher (?), f. 1548 – D ▭ Merlo; ThB XXXV.

Wasserboehr, *Patricia,* clay sculptor, stone sculptor, master draughtsman, * 1.1.1954 Winchester (Massachusetts) – USA ▭ Watson-Jones.

Wasserburg, *Dionysius,* lithographer, * 25.10.1813 Mainz, † 16.6.1885 Mainz – D ▭ ThB XXXV.

Wasserburg, *Joh. Dionysius Bernhard* → **Wasserburg,** *Dionysius*

Wasserburger, *C. A.,* painter, assemblage artist, * 1941 München – D ▭ List.

Wasserburger, *Franz,* stonemason, f. 1775 – A ▭ ThB XXXV.

Wasserburger, *Paula von* (Wasserburger, Paula Therese von), still-life painter, landscape painter, animal painter, * 12.2.1865 Wien, l. before 1942 – A ▭ Fuchs Maler 19.Jh. Erg.-Bd II; Fuchs Maler 19.Jh. IV; ThB XXXV.

Wasserburger, *Paula Therese von* (Fuchs Maler 19.Jh. Erg.-Bd II) → **Wasserburger,** *Paula von*

Wasserfallen-Langsch, *Elisabeth* → **Langsch,** *Elisabeth*

Wasserland (Goldarbeiter- und Silberarbeiter-Familie) (ThB XXXV) → **Wasserland,** *Christian Gottlieb*

Wasserland (Goldarbeiter- und Silberarbeiter-Familie) (ThB XXXV) → **Wasserland,** *Ernst Christian*

Wasserland (Goldarbeiter- und Silberarbeiter-Familie) (ThB XXXV) → **Wasserland,** *Joh. Ernst*

Wasserland, *Christian Gottlieb,* maker of silverwork, * before 8.11.1722, † about 1800 Dresden – D ▭ ThB XXXV.

Wasserland, *Ernst Christian,* goldsmith, maker of silverwork, * about 1688, † 9.3.1752 Dresden – D ▭ ThB XXXV.

Wasserland, *Joh. Ernst,* maker of silverwork, * 1768 Dresden, † 1836 Dresden – D ▭ ThB XXXV.

Wasserloos, *Anneliese,* ceramist, * 1917 – D ▭ WWCCA.

Wasserman, *Albert,* painter, master draughtsman, * 22.8.1920 New York – USA ▭ EAAm III.

Wasserman, *Cary,* photographer, * 27.11.1939 Los Angeles (California) – USA ▭ Naylor.

Wasserman, *J. C.* (1778), goldsmith, f. 1778 – S ▭ ThB XXXV.

Wasserman, *J. C.* (1880), painter, f. 1880, l. 1882 – GB ▭ Johnson II; Wood.

Wasserman, *Robert* → **Wasserman,** *Cary*

Wasserman, *Simon,* architect, * 4.5.1895 Brăila, † 23.6.1970 Philadelphia (Pennsylvania) (?) – USA ▭ Tatman/Moss.

Wassermann, *Caspar,* pewter caster, * Langewiesen (Thüringen) (?), f. 1655 – D ▭ ThB XXXV.

Wassermann, *Ernst Matthäus,* pewter caster, glass painter, modeller, * 17.5.1761 Ulm, † 19.6.1831 Ulm – D ▭ ThB XXXV.

Wassermann, *Franz Anton,* painter, f. 1749, l. 1786 – D ▭ ThB XXXV.

Wassermann, *Georg,* painter, f. 1691 – D ▭ ThB XXXV.

Wassermann, *Gudrun,* photographer, * 27.6.1934 Insterburg – RUS, D ▭ Wolff-Thomsen.

Wassermann, *Joh. Moritz,* porcelain artist, f. 1786 – D ▭ Sitzmann.

Wassermann, *Johann,* painter, * Bamberg (?), f. 25.6.1646, † 15.12.1683 – D ▭ ThB XXXV.

Wassermann, *Johannes,* mason, * Osburg, f. 1806, l. 1808 – D ▭ ThB XXXV.

Wassermann, *Jorge,* graphic artist, f. 1962 – E ▭ Páez Rios III.

Wassermann, *Paul,* stonemason, f. 1636 – I ▭ ThB XXXV.

Wassermann, *Sigrun,* ceramist, * 1962 Kiel – D ▭ WWCCA.

Wasserschot, *Heinrich van* → **Waterschoot,** *Heinrich van*

Wasserthal, *Hedi,* painter, * 31.12.1940 Graz – A ▭ Fuchs Maler 20.Jh. IV; List.

Wasserthal, *Hedwig* → **Wasserthal,** *Hedi*

Wasserthal-Zuccari, *Gabriele,* painter, * 9.11.1944 Graz – A ▭ Fuchs Maler 20.Jh. IV; List.

Wassertheurer, *August Max,* architect, * 15.7.1884 Kleinreifling (Ober-Österreich), l. before 1942 – PL ▭ ThB XXXV.

Wasservogel, *Albert,* painter, * 28.12.1888 Wien, l. 26.6.1939 – A ▭ Fuchs Geb. Jgg. II.

Wasservogel, *Ludwig,* goldsmith (?), f. 1891, l. 1892 – A ▭ Neuwirth Lex. II.

Wasset, *Ange* (Pavière III.1) → **Wasset,** *Julie-Ange*

Wasset, *Julie-Ange* (Wasset, Ange), flower painter, * 1802, † 1842 – F ▭ Hardouin-Fugier/Grafe; Pavière III.1.

Wasshuber, *Andreas,* painter, * Graz (?), f. 1681, † 17.12.1732 Wiener Neustadt – A ▭ ThB XXXV.

Wasshuber, *Georg Andreas* → **Wasshuber,** *Andreas*

Wasshuber, *Josef Ferdinand,* painter, * 28.12.1698 Wiener Neustadt, † 1765 – A ▭ ThB XXXV.

Wasshueber, *Andreas* → **Wasshuber,** *Andreas*

Wasshueber, *Georg Andreas* → **Wasshuber,** *Andreas*

Wasshueber, *Josef Ferdinand* (?) → **Wasshuber,** *Josef Ferdinand*

Wassi → **Wassilowski,** *Eberhard*

Wassi, *Adolf* → **Wassy,** *Adolf* (1869)

Wassi, *Adolf,* goldsmith (?), f. 1867 – A ▭ Neuwirth Lex. II.

Wassie, *Arthur,* painter, f. 1881 – GB ▭ Wood.

Wassileffsky, *Ninna* (Wassileffsky, Ninna Sonja), painter, * 21.11.1920 Nakskov – DK ▭ Weilbach VIII.

Wassileffsky, Ninna Sonja (Weilbach VIII)
→ Wassileffsky, Ninna
Wassili → Bonelli, Luigi
Wassilieff, Marie → Vassilieff, Marie
Wassilieff, Nikolai (ThB XXXV) →
Vasil'ev, Nikolaj
Wassilieff, Serge, architect, * 1865 Paris,
l. 1900 – F ⌑ Delaire.
Wassilieff, Slavik → Slavik
Wassiljeff, Fjodor Alexandrowitsch
(ThB XXXV) → Vasil'ev, Fedor
Aleksandrovič
Wassiljeff, Jakof (1730) (ThB XXXV) →
Vasil'ev, Jakov (1730)
Wassiljeff, Jakof Andrejewitsch (ThB
XXXV) → Vasil'ev, Jakov Andreevič
Wassiljeff, Jegor Jakowlewitsch (ThB
XXXV) → Vasil'ev, Egor Jakovlevič
Wassiljeff, Michail Nikolajewitsch (ThB
XXXV) → Vasil'ev, Michail Nikolaevič
Wassiljeff, Nikolai (Vollmer V) →
Vasil'ev, Nikolaj
Wassiljeff, Pawel Ssemjonowitsch (ThB
XXXV) → Vasil'ev, Pavel Semenovič
Wassiljeff, Pjotr Wassiljewitsch (Vollmer
VI) → Vasil'ev, Petr Vasil'evič
Wassiljeff, Ssemjon Wassiljewitsch (ThB
XXXV) → Vasil'ev, Semen Vasil'evič
Wassiljeff, Timofej Alexejewitsch (ThB
XXXV) → Vasil'ev, Timofej Alekseevič
Wassiljeff, Wassilij Wassiljewitsch (ThB
XXXV) → Vasil'ev, Vasilij Vasil'evič
(1827)
Wassiljewa, Marie (Vollmer V) →
Vassilieff, Marie
Wassiljewskij, Alexander Alexejewitsch
(ThB XXXV) → Vasil'evskij, Aleksandr
Alekseevič
Wassiljkowskij, Ssergej Iwanowitsch
(ThB XXXV) → Vasyl'kivs'kyj, Serhij
Ivanovyč
Wassilowski, Eberhard, caricaturist,
news illustrator, * 25.4.1923 Berlin,
† 27.4.1983 Berlin – D ⌑ Flemig.
Wassily, Paul, painter, * 16.3.1886
Husum, † 7.5.1951 Kiel – D
⌑ Feddersen; ThB XXXV; Vollmer V.
Wassink, Catharina Elisabeth, bird painter,
watercolourist, * 2.3.1891 Amsterdam
(Noord-Holland), l. before 1970 –
NL ⌑ Mak van Waay; Scheen II;
Vollmer V.
Wassink, Hendrik Derk, master
draughtsman, painter, * 2.11.1858
Doesburg (Gelderland), † about
27.10.1932 Leiden (Zuid-Holland) – NL
⌑ Scheen II.
Wassjutinskij, Antonij Afodijewitsch
(ThB XXXV) → Vasjutinskij, Anton
Fedorovič
Wassler, Josef, sculptor, * 14.2.1841
Lana (Tirol), † 1908 Meran – I
⌑ ThB XXXV.
Wassmann, Olaus Carolus, painter,
* about 1730, † before 25.10.1784
Randers – DK ⌑ ThB XXXV;
Weilbach VIII.
Waßmer, Bernhard → Wassner, Bernhard
Wassmer, Erich → Ricco, Erich
Wassmer, Jean, painter, * 6.3.1931
Mulhouse (Elsaß) – F
⌑ Bauer/Carpentier VI.
Wassmer, Johann Georg, pewter caster,
f. 1790 – D ⌑ ThB XXXV.
Waßmer, Johann Jakob, bell founder,
f. 1728, l. 1733 – CH ⌑ Brun III.
Wassmer, Louise, painter, f. before 1923,
l. 1924 – F ⌑ Bauer/Carpentier VI.
Wassmer, Marc, sculptor, painter,
* 28.7.1962 Fribourg – CH ⌑ KVS.

Wassmer, Valentin → Wassner, Valentin
Wassmer-Ergon, Jean-Marc
(Bauer/Carpentier VI) → Ergon
Waßmundus, Hans, maker of silverwork,
f. 1623, † before 1659 Nürnberg (?) – D
⌑ Kat. Nürnberg.
Wassmuth, Heinrich Lorenz,
painter, * 3.9.1870 Wien-
Gumpendorf, † 14.7.1949 Wien – A
⌑ Fuchs Maler 19.Jh. Erg.-Bd II.
Waßmuth, Hermann, landscape
painter, portrait painter, * 18.8.1872
Schaffhausen, † 19.6.1949 Küsnacht
– CH, I ⌑ ThB XXXV.
Wassner, Bernhard (Wassner, Friderich
Wilhelm Bernhard), painter, * 1.12.1821
Hadersleben, † about 1875 London
– GB, D ⌑ Feddersen; Weilbach VIII.
Wassner, Eduard (Wassner, Heinrich
Eduard), painter, * 8.3.1815 Hadersleben,
† 5.3.1888 Hadersleben – DK
⌑ Weilbach VIII.
Wassner, Friderich Wilhelm Bernhard
(Weilbach VIII) → Wassner, Bernhard
Wassner, Heinrich Eduard (Weilbach VIII)
→ Wassner, Eduard
Wassner, Valentin, painter, * 25.5.1808
Hadersleben, † 2.2.1880 Schleswig –
D, DK ⌑ Feddersen; ThB XXXV;
Weilbach VIII.
Wassnezoff, Apollinarij Michailowitsch
(Vollmer VI) → Vasnecov, Apollinarij
Michajlovič
Wassnezoff, Apollinarij Michailowitsch
(ThB XXXV) → Vasnecov, Apollinarij
Michajlovič
Wassnezoff, Victor Michajlowitsch (ThB
XXXV) → Vasnecov, Viktor Michajlovič
Wassnezoff, Viktor Michailowitsch (Vollmer
VI) → Vasnecov, Viktor Michajlovič
Wassnig, Gerhard, painter, graphic
artist, * 1942 Lienz – A
⌑ Fuchs Maler 20.Jh. IV; List.
Wasson, George Savary (Brewington;
EAAm III; Falk) → Wasson, George
Savery
Wasson, George Savery (Wasson,
George Savary), marine painter,
* 27.8.1855 Groveland (Massachusetts),
† 1926 Kittery Point (Maine) – USA
⌑ Brewington; EAAm III; Falk;
ThB XXXV.
Wassy, Adolf (1869), goldsmith,
jeweller, f. 1869, l. 1899 – A
⌑ Neuwirth Lex. II.
Wassy, Adolf (1898), goldsmith, f. 1898,
† 1910 – A ⌑ Neuwirth Lex. II.
Wassyngle, John, mason, f. 1424, l. 1431
– GB ⌑ Harvey.
Wast (Werkmeister-Familie) (ThB XXXV)
→ Wast, Florent
Wast (Werkmeister-Familie) (ThB XXXV)
→ Wast, Jean (1494)
Wast (Werkmeister-Familie) (ThB XXXV)
→ Wast, Jean (1509)
Wast (Werkmeister-Familie) (ThB XXXV)
→ Wast, Jean (1564)
Wast, Florent, building craftsman, f. 1581
– F ⌑ ThB XXXV.
Wast, Jean (1494), mason, f. 1494,
† before 3.11.1524 Beauvais – F
⌑ ThB XXXV.
Wast, Jean (1509), mason, * about 1509,
† before 8.11.1581 – F ⌑ ThB XXXV.
Wast, Jean (1564), building craftsman,
f. about 1564 – F ⌑ ThB XXXV.
Wasteau, Julien François → Watteau,
Julien François
Wastel, Johann, goldsmith (?), f. 1865 – A
⌑ Neuwirth Lex. II.

Wastel, Michael, maker of
silverwork, f. 1864, l. 1879 – A
⌑ Neuwirth Lex. II.
Wastell, Johannes → Wastell, John
Wastell, John, mason, architect, f. 1485,
† 5.1515 (?) or about 1518 Bury St.
Edmunds – GB ⌑ DA XXXII; Harvey;
ThB XXXV.
Wastenius, Theodor, landscape painter,
* 16.6.1816 Känsö (Göteborg och Bohus
län), † about 1880 Känsö (Göteborg och
Bohus län) – S ⌑ SvKL V.
Wasterlain, Georges, sculptor, painter,
* 1889 Chapelle-lez-Herlaimont, † 1963
Aalst – B ⌑ DPB II; Vollmer V.
Wastian, Heinrich, portrait painter,
* 3.3.1873, † 1.9.1931 – A
⌑ Fuchs Maler 19.Jh. IV; Vollmer V.
Wastines, Michel van der → Woestine,
Michel van der
Wastkowski, Franciszek, genre painter,
landscape painter, * 1843 Warschau,
† 22.10.1900 Warschau – PL
⌑ ThB XXXV.
Wastler, Josef, architectural painter,
master draughtsman, f. about 1885 –
A ⌑ Fuchs Maler 19.Jh. Erg.-Bd II.
Waszak, Jack, artist, f. 1932 – USA
⌑ Hughes.
Waszmann, Rudolf Fried. → Wasmann,
Friedrich
Wat, Hannatjie van der, painter, ceramist,
mosaicist, * 1923 Frankfort (Oranje)
– ZA ⌑ Berman.
Watagin, Wassilij Aleksjewitsch (Vollmer
VI) → Vatagin, Vasilij Alekseevič
Watagin, Wassilij Alexejewitsch (ThB
XXXV) → Vatagin, Vasilij Alekseevič
Watanaba Gen → Nangaku
Watanabe → Shuken (1809)
Watanabe, Bunzaburō (Watanabe
Bunzaburō), painter, * 1853, † 1936
– J ⌑ Roberts.
Watanabe, Haruo, glass artist, * 23.3.1947
Tokio – J ⌑ WWCGA.
Watanabe, Hitoshi, architect, * 2.1887
Kyōto, † 5.9.1973 Tokio – J
⌑ DA XXXII.
Watanabe, Kōkan (Watanabe Kōkan),
painter, * 1878 Ōtsu, † 1942 – J
⌑ Roberts.
Watanabe, Musme, artist, printmaker,
f. 1923 – GB ⌑ McEwan.
Watanabe, Nobuo, painter, sculptor,
ceramist, * 27.1.1944 Tsinan – J, RC,
DK ⌑ Weilbach VIII.
Watanabe, Osao (Watanabe Osao), painter,
* 1874, † 1952 – J ⌑ Roberts.
Watanabe, Shin'ya, painter, * 1875 Ōgaki,
† 1950 – J ⌑ Roberts.
Watanabe, Shōtei (Watanabe Shōtei),
painter, * 1851 Tokio, † 1918 – J
⌑ Roberts.
Watanabe, Torajiro, painter, f. 1928 –
USA ⌑ Hughes.
Watanabe, Yohei (Watanabe Yohei),
painter, * 1889 Nagasaki, † 1918 – J
⌑ Roberts.
Watanabe, Yoshio, photographer,
* 21.4.1907 Sanjo – J ⌑ Naylor.
Watanabe, Yoshitomo (Watanabe
Yoshitomo), figure sculptor, * 1889
Tokio, † 1963 – J ⌑ Roberts;
Vollmer V.
Watanabe, Yūkō, painter, * 1856, † 1942
– J ⌑ Roberts.
Watanabe, Yuriyo, glass artist, * 15.6.1945
Fukuoka – J ⌑ WWCGA.
Watanabe Bunzaburō (Roberts) →
Watanabe, Bunzaburō

Watanabe Chōhachi → Torii, *Kiyosada*
Watanabe Ei → Gentai
Watanabe Fumiaki → Genshū
Watanabe Genkichi → Shuboku (1662)
Watanabe Hideaki → Shūsen (1736)
Watanabe Hiroteru → Hiroteru
Watanabe Iwao → Nangaku
Watanabe Jū → Sōsui
Watanabe Kai → Shōka (1835)
Watanabe Kazan (DA XXXII) → Kazan (1793)
Watanabe Kō → Sekisui
Watanabe Kōhei → Watanabe, *Kōkan*
Watanabe Kōkan (Roberts) → Watanabe, *Kōkan*
Watanabe Masakichi → Miura, *Chikusen*
Watanabe Motoaki → Shūseki
Watanabe Mototoshi → Shūkei (1751)
Watanabe Nei → Hōtō
Watanabe Nobukazu → Nobukazu
Watanabe Osao (Roberts) → Watanabe, *Osao*
Watanabe Ryōkei → Ryōkei
Watanabe Ryōshi → Ryōshi
Watanabe Sadayasu → Kazan (1793)
Watanabe Seijirō → Shūshō
Watanabe Seitei → Watanabe, *Shōtei*
Watanabe Shikō (DA XXXII) → Shikō (1683)
Watanabe Shōtei (Roberts) → Watanabe, *Shōtei*
Watanabe Shūgaku → Shūgaku (1644)
Watanabe Shūjitsu → Kakushū
Watanabe Shūsai → Shūsai (1761)
Watanabe Teiko → Jozan
Watanabe Yohei (Roberts) → Watanabe, *Yohei*
Watanabe Yoshimata → Watanabe, *Shōtei*
Watanabe Yoshitomo (Roberts) → Watanabe, *Yoshitomo*
Watanuki, *Hirosuke*, painter, * 1926 Japan – J, P ▭ Pamplona V; Tannock.
Watchetaker, *George Smith*, painter, * 1916 Elgin (Oklahoma) – USA ▭ Samuels.
Watchett, *Richard*, mason, f. 1531 – GB ▭ Harvey.
Wate, *G.*, landscape painter, f. 1809 – GB ▭ Grant.
Wate, *William*, landscape painter, f. 1815, l. 1834 – GB ▭ Grant; Johnson II.
Watebled, *Jean Philippe*, architect, f. 1734, l. 1745 – F ▭ ThB XXXV.
Watelach, *Hans*, painter, f. 1521, † 1549 – D, CH ▭ ThB XXXV.
Watelé, *Henri*, painter, copper engraver (?), * 1640 (?), † 30.7.1677 Paris – F ▭ ThB XXXV.
Watelet, *Charles Joseph*, portrait painter, genre painter, * 11.2.1867 Beauraing, † 1954 Brüssel – B ▭ DPB II; Edouard-Joseph III; ThB XXXV.
Watelet, *Claude Henri* → Watelet, *Louis Etienne*
Watelet, *Claude Henri*, amateur artist, * 28.8.1718 Paris, † 12.1.1786 Paris – F ▭ DA XXXII; ThB XXXV.
Watelet, *Eugénie Sophie*, flower painter, * Soissons, f. before 1869, l. 1870 – F ▭ Pavière III.2; ThB XXXV.
Watelet, *Louis* (Schurr II) → Watelet, *Louis Etienne*
Watelet, *Louis Etienne* → Watelet, *Eugénie Sophie*
Watelet, *Louis Etienne* (Watelet, Louis), landscape painter, lithographer, * 25.8.1780 Paris, † 21.6.1866 Paris – F ▭ Schurr II; ThB XXXV.

Watelin, *Guillaume*, goldsmith, f. 1313 – F ▭ Nocq IV.
Watelin, *Louis* (Schurr I) → Watelin, *Louis Victor*
Watelin, *Louis Victor* (Watelin, Louis), landscape painter, * 1835 or 1838 Paris, † 16.9.1907 Paris – F ▭ Schurr I; ThB XXXV.
Water, *Alan James*, architect, * 1866, † 1940 – GB ▭ DBA.
Water, *Cornelis de (1574)*, stamp carver, silversmith, toreutic worker, f. about 1574 – NL ▭ ThB XXXV.
Water, *Cornelis van de (1786)* (Water, Cornelis van de (1775); Water, Cornelis van de), wood engraver, form cutter, * Amsterdam (?), f. 1775, l. 1800 (?) – NL ▭ Waller.
Water, *Matheus van de*, wood engraver, form cutter, * Amsterdam (?), f. 1792 – NL ▭ Waller.
Water, *Willem van de*, wood engraver, form cutter, * Amsterdam or Amsterdam (?), f. 1745, l. 1792 – NL ▭ ThB XXXV; Waller.
Waterbeck, *August*, sculptor, * 1.9.1875 Amelsbüren, † 1947 Hannover – D ▭ Davidson I; ThB XXXV; Vollmer V.
Waterborg, *Diens*, painter, f. 1943 – NL ▭ Scheen II (Nachtr.).
Waterbory, *George* (Mistress) → Waterbury, *Laura Prather*
Waterbory, *Laura Prather* (Falk) → Waterbury, *Laura Prather*
Waterbury, *Catherine*, landscape painter, f. 1895, l. 1898 – CDN ▭ Harper.
Waterbury, *Edwin M.*, painter, * Albion (Iowa), f. 1898, l. 1901 – USA ▭ Falk.
Waterbury, *Florance*, landscape painter, * 26.3.1883 New York, l. 1940 – USA ▭ Falk.
Waterbury, *Laura Prather* (Waterbory, Laura Prather), miniature painter, portrait painter, * Louisville (Kentucky), f. 1880, l. 1924 – USA ▭ Falk; Hughes.
Waterden, *Geoffrey de* (Harvey) → Geoffrey de Waterden
Waterdrinker, *Liefje*, painter, * 16.10.1919 Utrecht (Utrecht) – NL ▭ Scheen II.
Waterdrinker, *Meta*, potter, * 30.6.1921 Nederhorst den Berg (Noord-Holland) – NL, GB ▭ Scheen II.
Waterfall → Gill, *Edmund*
Waterfall Gill → Gill, *Edward*
Waterfall West → West, *William* (1801)
Waterfield, *Geo*, painter, woodcutter, illustrator, * 7.3.1886 – GB ▭ Vollmer VI.
Waterfield, *Kenneth John*, painter, * 7.11.1927 Watford – GB ▭ Lewis.
Waterfield, *Margaret*, painter, f. 1889, l. 1894 – GB ▭ Johnson II; Wood.
Waterford, *Louisa* (Wood) → Waterford, *Louisa* (Marchioness)
Waterford, *Louisa of (Marchioness)* (Waterford, Louisa Anna of (Marchioness); Waterford, Louisa; Waterford, Louisa Ann of (Marchioness)), watercolourist, sculptor, * 14.4.1818 Paris, † 12.5.1891 Ford Castle (Northumberland) – GB ▭ DA XXXII; Houfe; Mallalieu; ThB XXXV; Wood.
Waterford, *Louisa Ann of* (Marchioness) (Mallalieu) → Waterford, *Louisa of* (Marchioness)
Waterford, *Louisa Anna of* (Marchioness) (DA XXXII) → Waterford, *Louisa of* (Marchioness)
Waterhouse, landscape painter, f. before 1780 – GB ▭ ThB XXXV; Waterhouse 18.Jh..

Waterhouse, *Alfred*, architectural painter, architect, * 19.7.1830 Liverpool, † 22.8.1905 Yattendon (Berkshire) – GB ▭ DA XXXII; Dixon/Muthesius; ELU IV; ThB XXXV.
Waterhouse, *Ellen Esten*, painter, * 1.8.1850 Burilville (Rhode Island), † 29.10.1939 Bolinas (California) – USA ▭ Hughes.
Waterhouse, *Esther* (Waterhouse, J. W. (Mistress)), flower painter, f. 1884, l. 1890 – GB ▭ Johnson II; Pavière III.2.
Waterhouse, *J. W.* (Mistress) (Pavière III.2) → Waterhouse, *Esther*
Waterhouse, *John William*, painter, * 6.4.1849 Rom, † 10.2.1917 London – GB ▭ DA XXXII; Johnson II; Spalding; ThB XXXV; Wood.
Waterhouse, *Nellie* → Waterhouse, *Ellen Esten*
Waterhouse, *Paul* (Waterhouse, Paul W.), architect, * 1861 Manchester, † 19.12.1924 London or Yattendon (Berkshire) – GB ▭ Brown/Haward/Kindred; DBA; Dixon/Muthesius; Gray; ThB XXXV.
Waterhouse, *Paul W.* (Brown/Haward/Kindred; Gray) → Waterhouse, *Paul*
Waterhouse, *Percy Leslie*, architect, * 1864 Hobart (Tasmania), † 1932 – GB, AUS ▭ DBA; Gray.
Waterhouse, *Phyl*, painter, * 1917 Melbourne, † 1989 Aireys Inlet (Victoria) – AUS ▭ Robb/Smith.
Waterhouse, *Phyllis Paulina* → Waterhouse, *Phyl*
Waterhouse, *W.*, figure painter, portrait painter, * Leeds (West Yorkshire), f. 1840, l. 1861 – GB, I ▭ Johnson II; Wood.
Watering, *Johannes Joseph Michel* → Watrin, *Johannes Joseph Maria*
Watering, *Ludovicus Caspar van de*, master draughtsman, marine painter, * 3.7.1823 Brüssel, † 7.6.1872 Hellevoetsluis (Zuid-Holland) – NL ▭ Scheen II.
Waterlant, *Claes Simonsz. van*, painter, f. 1485, † before 1527 (?) – NL ▭ ThB XXXV.
Waterlo, *Anthonie* → Waterloo, *Anthonie*
Waterlo, *Antoni* (DA XXXII) → Waterloo, *Anthonie*
Waterloo, *Anthonie* (Waterlo, Antoni; Waterloo, Anthonie), landscape painter, master draughtsman, etcher, * before 6.5.1609 or 1609 or 1610 Lille or Lille (?) or Utrecht or Amsterdam or Rijssel, † 1676 or 23.10.1690 Utrecht – ꝰNL, D ▭ Bernt III; Bernt V; DA XXXII; ThB XXXV; Waller.
Waterloo, *Anton*, painter, * 1609 or 1610 or 1618 Amsterdam, † after 1675 Utrecht – D, NL ▭ Rump.
Waterloo, *Antonie* (Bernt III; Bernt V) → Waterloo, *Anthonie*
Waterloo, *Jan Pieter* (ThB XXXV) → Waterloo, *Joannes Petrus*
Waterloo, *Joannes Petrus* (Waterloo, Jan Pieter), landscape painter, master draughtsman, * before 4.10.1790 Amsterdam (Noord-Holland) (?), † 1.12.1861 (?) or 4.7.1870 Amsterdam (Noord-Holland) – NL ▭ Scheen II; ThB XXXV.
Waterloo Clark → Clark, *John Heaviside*
Waterloos (Medailleur-, Petschaftstecher- und Stempelschneider-Familie) (ThB XXXV) → Waterloos, *Adrian*

Waterloos (Medailleur-, Petschaftstecher- und Stempelschneider-Familie) (ThB XXXV) → **Waterloos,** *Denis* (1593)

Waterloos (Medailleur-, Petschaftstecher- und Stempelschneider-Familie) (ThB XXXV) → **Waterloos,** *Denis* (1628)

Waterloos (Medailleur-, Petschaftstecher- und Stempelschneider-Familie) (ThB XXXV) → **Waterloos,** *Sigebert* (1600)

Waterloos (Medailleur-, Petschaftstecher- und Stempelschneider-Familie) (ThB XXXV) → **Waterloos,** *Sigebert* (1600/1624)

Waterloos, *Adrian,* medalist, stamp carver, engraver, seal carver, * 1600 Brüssel, † 1684 Brüssel – B, NL ㅁ ThB XXXV.

Waterloos, *Denis (1593),* goldsmith, engraver, medalist, * about 1593 or 1594, † about 1650 – B, NL ㅁ ThB XXXV.

Waterloos, *Denis (1628),* medalist, * before 8.12.1628 Brüssel, † 1715 Brüssel – B, NL ㅁ ThB XXXV.

Waterloos, *Ghysbrecht (der Jüngere)* → **Waterloos,** *Sigebert* (1600)

Waterloos, *Henri van* (Watzeleus), miniature painter, f. 1462, l. 1471 – B ㅁ D'Ancona/Aeschlimann; DPB II; ThB XXXV.

Waterloos, *J.,* mezzotinter, master draughtsman, f. about 1680, l. 1684 – NL ㅁ ThB XXXV; Waller.

Waterloos, *Sibrecht (der Ältere)* → **Waterloos,** *Sigebert* (1600/1624)

Waterloos, *Sibrecht (der Jüngere)* → **Waterloos,** *Sigebert* (1600)

Waterloos, *Sigebert (1600),* medalist, * before 1600 Brüssel, † after 1674 – B, NL ㅁ ThB XXXV.

Waterloos, *Sigebert (1600/1624),* seal carver, stamp carver, goldsmith, enchaser, enamel artist, sculptor (?), founder (?), * Antwerpen (?), f. 31.8.1600, † 30.8.1624 Brüssel – B, NL ㅁ ThB XXXV.

Waterlot, *Marie,* artist, * Arras, f. 1895, l. 6.1897 – F ㅁ Marchal/Wintrebert.

Waterlouw van Ryssel, *Anthonis* → **Waterloo,** *Anthonie*

Waterlow, *Ernest Albert,* landscape painter, animal painter, flower painter, * 24.5.1850 London, † 25.10.1919 London – GB ㅁ Johnson II; Mallalieu; Pavière III.2; Spalding; ThB XXXV; Wood.

Waterlow, *Hinemoa,* miniature painter, f. 1923 – GB ㅁ McEwan.

Waterman, *Cornelis,* painter, * 11.10.1893 Amsterdam (Noord-Holland), l. 1966 – NL ㅁ Scheen II.

Waterman, *Francis,* master draughtsman, f. 1930 – USA ㅁ Brewington.

Waterman, *Hazel G.,* painter, * 10.2.1896 Sumner (Iowa), l. 1940 – USA ㅁ Falk.

Waterman, *Marcus* (Waterman, Marcus A.), figure painter, painter of oriental scenes, * 1.9.1834 Providence (Rhode Island), † 2.4.1914 Modena – USA, DZ, I ㅁ EAAm III; Falk; Groce/Wallace; ThB XXXV.

Waterman, *Marcus A.* (EAAm III; Groce/Wallace) → **Waterman,** *Marcus*

Waterman, *Mark A.* → **Waterman,** *Marcus*

Waterman, *Myron A.,* cartoonist, sculptor, * 25.10.1855 Westville (New York), † 20.12.1937 Kansas City (Kansas) – USA ㅁ Falk.

Watermeyer, *A. C. S.,* watercolourist, f. 1872 – ZA ㅁ Gordon-Brown.

Waterous, *H. L.,* painter, f. 1927 – USA ㅁ Falk.

Waterreus, *Lambertus Johannes,* master draughtsman, illustrator, designer, * 29.10.1918 Den Haag (Zuid-Holland), † 8.8.1968 Voorburg (Zuid-Holland) – NL ㅁ Scheen II.

Waterreus, *Thomas Joannes Maria,* painter, master draughtsman, etcher, lithographer, linocut artist, woodcutter, illustrator, typographer, photographer, * 28.3.1943 Zwolle (Overijssel) – NL ㅁ Scheen II.

Waterreus, *Tom* → **Waterreus,** *Thomas Joannes Maria*

Waters, miniature painter, f. 1825 – GB ㅁ Foskett.

Waters, *Almira,* still-life painter, watercolourist, f. about 1830 – USA ㅁ Groce/Wallace.

Waters, *B. M.,* illustrator, f. 1898 – USA ㅁ Falk.

Waters, *Billie,* flower painter, animal painter, * 6.4.1896 Richmond (Surrey), † 1979 – GB ㅁ Lewis; Spalding; ThB XXXV; Vollmer V; Windsor.

Waters, *Charles J. B.,* engraver, f. 1858, l. 1860 – USA ㅁ Groce/Wallace.

Waters, *D. E.,* painter, f. 1840 – USA ㅁ Groce/Wallace.

Waters, *David B.,* marine painter, f. 1887, l. 1910 – GB ㅁ Houfe.

Waters, *E. A.,* painter, f. 1840 – USA ㅁ Groce/Wallace.

Waters, *Edward,* architectural painter, f. before 1775, l. 1797 – GB ㅁ Grant; ThB XXXV.

Waters, *Frank,* architect, f. before 1880, l. about 1885 – GB ㅁ Brown/Haward/Kindred.

Waters, *Frederick Boyce* (Harper) → **Waters,** *Frederick Boyd*

Waters, *Frederick Boyd* (Waters, Frederick Boyce), painter, * 1879 Guelph (Ontario), † 5.9.1967 Hawkshead (Cumbria) – CDN, USA, F, GB ㅁ Harper.

Waters, *George (1863),* landscape painter, * 1863 Holywood (Down), † 27.3.1947 Belfast (Antrim) – GB, IRL ㅁ Snoddy.

Waters, *George (1894)* (Waters, George Fite; Waters, George), sculptor, * 6.10.1894 San Francisco (California), † 14.12.1961 Greenwich (Connecticut) – F, USA ㅁ Falk; ThB XXXV; Vollmer V.

Waters, *George Fite* (Falk; ThB XXXV) → **Waters,** *George* (1894)

Waters, *George W.,* landscape painter, portrait painter, * 1832 Coventry (New York), † 1912 Elmira (New York) – USA ㅁ EAAm III; Falk; ThB XXXV.

Waters, *Herbert Ogden,* painter, graphic artist, * 15.11.1903 Swatow – USA ㅁ Falk.

Waters, *Isabella,* miniature painter, f. 1829 – GB ㅁ Foskett.

Waters, *J.,* steel engraver, f. 1832 – GB ㅁ Lister.

Waters, *John,* painter, illustrator, * 27.5.1883 Augusta (Georgia), l. 1940 – USA ㅁ Falk.

Waters, *John (1866),* landscape painter, f. 1866 – GB ㅁ McEwan.

Waters, *John P.,* engraver, f. 1849, l. 1860 – USA ㅁ Groce/Wallace.

Waters, *John W.,* engraver, f. 1860 – USA ㅁ Groce/Wallace.

Waters, *Julia,* painter, f. 1927 – USA ㅁ Falk.

Waters, *June L.,* artist, f. 1978 – GB ㅁ McEwan.

Waters, *Kaye,* painter, f. 1930 – USA ㅁ Hughes.

Waters, *Mackenzie,* architect, * 1.10.1894 Belleville (Ontario), l. before 1961 – CDN ㅁ Vollmer V.

Waters, *Matthew,* engraver, f. 1846 – USA ㅁ Groce/Wallace.

Waters, *Maynard,* painter (?), * 1939 Broken Hill – Z, AUS ㅁ Robb/Smith.

Waters, *Mildred,* watercolourist, f. 1932 – USA ㅁ Hughes.

Waters, *P.,* fruit painter, flower painter, f. before 1799, l. 1816 – GB ㅁ Pavière II.

Waters, *Paul,* painter, * 1936 Philadelphia (Pennsylvania) – USA ㅁ Dickason Cederholm.

Waters, *R. (1759)* (Waters, Ralph), architectural painter, landscape painter, * 1759 Newcastle upon Tyne (Tyne&Wear), † 1785 – GB ㅁ Grant; Mallalieu; ThB XXXV.

Waters, *R. (1785),* landscape painter, f. 1785 – GB ㅁ Grant.

Waters, *R. Kinsman* (Falk) → **Kinsman-Waters,** *Ray*

Waters, *Ralph* (Mallalieu) → **Waters,** *R.* (1759)

Waters, *Richard,* painter, artisan, * 1936 Boston (Massachusetts) – USA ㅁ Dickason Cederholm.

Waters, *S.,* silversmith, f. 1701 – USA ㅁ ThB XXXV.

Waters, *Sadie,* painter, f. 1897 – GB ㅁ Wood.

Waters, *Sara,* sculptor, master draughtsman, painter, * 20.8.1948 New Albany (Indiana) – USA ㅁ Watson-Jones.

Waters, *Sara Marie* → **Waters,** *Sara*

Waters, *Thomas,* watercolourist, * Caerphilly, f. 1801 – GB ㅁ Rees; ThB XXXV.

Waters, *W.,* miniature painter, flower painter, f. before 1792, l. 1811 – GB ㅁ Foskett; Grant; Pavière III.1; Schidlof Frankreich; ThB XXXV.

Waters, *W. E. R.,* miniature painter, * 1813, † 1880 – GB ㅁ Foskett.

Waters, *W. R.,* portrait painter, genre painter, f. 1838, l. 1867 – GB ㅁ Johnson II; ThB XXXV; Wood.

Waters, *William J.,* architect, f. 1891, l. 1906 – USA ㅁ Tatman/Moss.

Waterschoot, *Heinrich van,* painter, * Antwerpen (?), f. 10.6.1720, † 21.1.1748 München – D, NL ㅁ ThB XXXV.

Waterschoot van der Gracht, *Gisèle van* → **Waterschoot van der Gracht,** *Marie Giselle Madeleine Josephine van*

Waterschoot van der Gracht, *Gisele* (Mak van Waay) → **Waterschoot van der Gracht,** *Marie Giselle Madeleine Josephine van*

Waterschoot van der Gracht, *Marie Giselle Madeleine Josephine van* (Waterschoot van der Gracht, Gisele), glass painter, monumental artist, * 11.9.1912 Den Haag (Zuid-Holland) – NL, F ㅁ Mak van Waay; Scheen II.

Waterson, *Bill* → **Waterson,** *W.*

Waterson, *David,* master draughtsman, mezzotinter, landscape painter, etcher, * 1870 Brechin (Tayside), † 12.4.1954 – GB ㅁ Houfe; Lister; McEwan; ThB XXXV; Wood.

Waterson, *James R.* → **Waterston,** *James R.*

Waterson, *John,* architect, * 1864, † 1934
– GB ▭ DBA.
Waterson, *W.,* porcelain painter, * about
1890, l. 1913 – GB ▭ Neuwirth II.
Waterston, *David* → **Waterson,** *David*
Waterston, *Dorothea,* watercolourist,
f. 1914 – GB ▭ McEwan.
Waterston, *G. Chychele* (Mistress) →
Atkinson, *Alica*
Waterston, *James R.,* landscape painter,
master draughtsman, f. 1846, l. 1860
– USA ▭ Groce/Wallace.
Waterston, *John,* landscape painter,
f. 1846, l. 1866 – GB ▭ McEwan.
Waterston, *William,* painter, f. 1885,
l. 1886 – GB ▭ McEwan.
Waterstone, *John* → **Waterston,** *John*
Waterstone, *Josiah John,* painter, f. 1902
– GB ▭ McEwan.
Waterton, *Albert Edward,* figure painter,
portrait painter, landscape painter,
* 21.3.1896, l. before 1961 – GB
▭ Vollmer V.
Waterworth, *Thomas (1753),* sculptor,
* 1753 Docaster (?), † 1829 – GB
▭ Gunnis.
Waterworth, *Thomas (1788),* sculptor,
* 1788 Docaster (?), † 1835 – GB
▭ Gunnis.
Waterworth of Docaster, *Thomas* (the
Elder) → **Waterworth,** *Thomas* (1753)
Waterworth of Docaster, *Thomas* (the
Younger) → **Waterworth,** *Thomas*
(1788)
Wates, *Florence Anne,* etcher, f. 1934
– GB ▭ Vollmer V.
Watha, *Catherine* → **Kosicki,** *Catherine*
Wathay, *Ferenc,* painter, * 1568 Nagyvág,
† after 1604 Konstantinopel (?) – RO,
TR, H ▭ ThB XXXV.
Wathay, *Franz* → **Wathay,** *Ferenc*
Wathen, landscape painter, f. 1783 – GB
▭ Waterhouse 18.Jh..
Wathen, *James,* topographer, master
draughtsman, * 1752 Hereford
(Hereford&Worcester), † 1828 Hereford
(Hereford&Worcester) – GB ▭ Grant;
Houfe; Mallalieu.
Wathenlech, *Hans,* painter, f. 1522,
l. 1537 – D ▭ ThB XXXV.
Watherston, *Evelyn,* portrait painter,
animal painter, landscape painter,
* London, f. 1934, † 23.4.1952 – GB
▭ Vollmer V; Vollmer VI.
Watherston, *Marjory Violet* → **Geare,**
Marjory Violet
Wathieu, *André,* landscape painter, * 1919
Seraing – B ▭ DPB II.
Wathne, *Frank* → **Wathne,** *Frank Ingvald*
Wathne, *Frank Ingvald,* painter, master
draughtsman, glass artist, * 9.7.1902
Stavanger – N ▭ NKL IV.
Wathne, *Hugo* → **Wathne,** *Hugo Frank*
Wathne, *Hugo Frank,* sculptor,
* 25.9.1932 Stavanger – N ▭ NKL IV.
Wathne, *Ivar* → **Vatne,** *Ivar*
Wathner, *Mathias* → **Wathner,** *Mátyás*
Wathner, *Mátyás,* stucco worker, f. before
1877 – H ▭ ThB XXXV.
Watienuss, *Jan,* painter, f. 1698 – CZ
▭ Toman II.
Watier, *Eric,* mixed media artist,
illustrator, master draughtsman,
installation artist, painter, * 1963 – F
▭ Bénézit.
Watierus, *Jan* → **Watienuss,** *Jan*
Waties, *Julius Pringle,* painter, f. before
1847 – USA ▭ Groce/Wallace.
Watjer, *Remko* → **Watjer,** *Rijmko Jan*

Watjer, *Rijmko Jan,* watercolourist, master
draughtsman, lithographer, fresco painter,
* 10.2.1911 Groningen (Groningen)
– NL, ZA, F ▭ Scheen II.
Watkeys, *W. (1822),* landscape painter,
f. before 1822, l. 1823 – GB ▭ Grant;
ThB XXXV.
Watkeys, *W. (1833),* miniature painter,
f. 1833 – GB ▭ Foskett.
Watkin, *Gaston,* sculptor, * about 1920
Toulouse (Haute-Garonne), l. before 1999
– F ▭ Bénézit.
Watkin, *Isabel,* illustrator, f. before 1902
– GB ▭ Ries.
Watkin, *William Ward,* architect, * 1886
Boston (Massachusetts), † 1952 – USA
▭ EAAm III.
Watkin Waldon → **Walton,** *Walter*
Watkins, *Alfred Octavius,* architect,
f. 1868, l. 1894 – GB ▭ DBA.
Watkins, *Arthur A.,* architect, f. before
1900 – GB ▭ Brown/Haward/Kindred.
Watkins, *B.,* landscape painter, f. 1889
– CDN ▭ Harper.
Watkins, *Bartholomew,* landscape painter,
restorer, * about 1794 Wexford, l. 1864
– IRL, GB ▭ ThB XXXV.
Watkins, *Bartholomew Colles,*
landscape painter, * 6.10.1833 Dublin,
† 20.11.1891 Upper Lauragh (Kerry)
– IRL ▭ Johnson II; Mallalieu;
Strickland II; ThB XXXV; Wood.
Watkins, *C. H.,* watercolourist, f. 1874,
l. before 1982 – NZ ▭ Brewington.
Watkins, *Carleton E.,* photographer,
* 1829 Oneonta (New York), † 1916
– USA ▭ Falk.
Watkins, *Catherine W.,* landscape painter,
* Hamilton (Ontario), f. 1920 – USA
▭ Falk; Hughes.
Watkins, *Charles Law,* painter,
* 11.2.1886 Peckville (Pennsylvynia),
† 2.3.1945 New Haven (Connecticut)
– USA ▭ Falk.
Watkins, *Darton,* painter, * 1928 – GB
▭ Spalding.
Watkins, *Dick,* painter, * 4.5.1937
Sydney (New South Wales) – AUS
▭ DA XXXII; Robb/Smith.
Watkins, *Dudley Dexter,* book illustrator,
cartoonist, * 1907 Manchester
(Greater Manchester) or Nottingham
(Nottinghamshire), † 20.8.1969 Broughty
Ferry (Tayside) – GB ▭ McEwan;
Peppin/Micklethwait.
Watkins, *E. Stanley,* designer, f. 1898,
l. 1902 – GB ▭ Wood.
Watkins, *Frank (1859),* painter,
architectural draughtsman, f. 1859,
l. 1894 – GB ▭ Houfe; Johnson II;
Wood.
Watkins, *Frank (1951),* painter, * 1951
Glanaman (Wales) – GB ▭ Spalding.
Watkins, *Franklin C.* (ThB XXXV) →
Watkins, *Franklin Chenault*
Watkins, *Franklin Chenault* (Watkins,
Franklin C.), painter, * 30.12.1894 New
York, † 1972 – USA ▭ EAAm III;
Falk; ThB XXXV; Vollmer V.
Watkins, *Gertrude May,* painter, sculptor,
* 30.8.1890 Frankton (Indiana), l. 1940
– USA ▭ Falk.
Watkins, *Gwen,* artist, f. 1967 – USA
▭ Dickason Cederholm.
Watkins, *H. G.,* copper engraver,
mezzotinter, steel engraver, f. 1823,
l. 1849 – GB ▭ Lister; ThB XXXV.
Watkins, *Harry Garnham,* architect,
* 1870, † 9.4.1956 – GB ▭ DBA.
Watkins, *Henry,* sculptor, f. 1835, l. 1852
– GB ▭ Gunnis.

Watkins, *J.,* painter, f. 1806 – GB
▭ ThB XXXV.
Watkins, *J. S.,* painter, * 1866 England,
† 1942 Sydney – AUS ▭ Robb/Smith.
Watkins, *James (1925),* painter,
* 1925 Macon (Georgia) – USA
▭ Dickason Cederholm.
Watkins, *James (1955),* glass artist,
* 1955 New Iberia (Louisiana) – USA,
D ▭ WWCGA.
Watkins, *Jesse,* sculptor, f. 1960 – GB
▭ Spalding.
Watkins, *John* → **Watkins,** *J. S.*
Watkins, *John (1780),* sculptor, f. 1780
– GB ▭ Gunnis.
Watkins, *John (1795),* sculptor, f. 1795,
l. 1813 – GB ▭ Gunnis.
Watkins, *John (1855),* painter, f. 1855
– GB ▭ Wood.
Watkins, *John (1870),* etcher, painter,
f. 1870, l. 1908 – GB ▭ Lister.
Watkins, *John (1876),* genre painter,
f. 1876, l. 1894 – GB ▭ Johnson II;
Wood.
Watkins, *Joseph,* sculptor, * 1838
Fermanagh, † 22.11.1871 Dublin
– IRL ▭ Johnson II; Strickland II;
ThB XXXV.
Watkins, *Kate* → **Thompson,** *Kate*
Watkins, *Mary Bradley,* painter,
* 8.8.1911 Washington (District of
Columbia) – USA ▭ Falk.
Watkins, *Mildred,* painter, * 21.7.1882,
l. 1927 – USA ▭ Falk.
Watkins, *Richard* → **Watkins,** *Dick*
Watkins, *Richard John* → **Watkins,** *Dick*
Watkins, *Robert A.,* painter, f. 1965 – GB
▭ McEwan.
Watkins, *Susan* (Hughes; Wood) →
Serpell, *Susan Watkins*
Watkins, *W.* (Mistress) (Wood) →
Thompson, *Kate*
Watkins, *W. G.,* copper engraver, steel
engraver, f. 1823, l. 1848 – GB
▭ Lister.
Watkins, *W. H.,* portrait miniaturist,
f. before 1843, l. 1849 – GB
▭ Foskett; Schidlof Frankreich;
ThB XXXV.
Watkins, *W. W.* (Johnson II) → **Watkins,**
William Wynne
Watkins, *William (1834)* (Watkins,
William), architect, * 1834, † 1926
– GB ▭ DBA.
Watkins, *William (1840),* miniature painter,
f. about 1840 – USA ▭ Groce/Wallace.
Watkins, *William* (Mistress) → **Thompson,**
Kate
Watkins, *William Arthur,* landscape painter,
etcher, * 27.1.1885 London, l. before
1961 – GB ▭ Vollmer V.
Watkins, *William Gregory,* architect,
* 1869, † 8.1.1959 – GB ▭ DBA.
Watkins, *William Henry,* architect, * 1878
Bristol, † 1964 – GB ▭ Gray.
Watkins, *William Reginald,* portrait painter,
miniature painter, designer, lithographer,
master draughtsman, * 11.11.1890
Manchester (Greater Manchester), l. 1947
– GB, USA ▭ EAAm III; Falk.
Watkins, *William Wynne* (Watkins, W.
W.), painter, f. 1854, l. 1861 – GB
▭ Johnson II; Wood.
Watkins of Newport, *Henry* (?) →
Watkins, *Henry*
Watkins-Pickford, *Denys James,*
book illustrator, landscape painter,
* 1905 Northampton – GB
▭ Peppin/Micklethwait.

Watkins of Ringwood, *John* (?) → **Watkins,** *John* (1795)

Watkinson, *Bob,* painter, * 1914 Wigan (Lancashire) – GB ⊡ Spalding.

Watkinson, *Cate,* glass artist, * 3.1.1964 Leeds (West Yorkshire) – GB ⊡ WWCGA.

Watkinson, *Frank,* sculptor, puppet designer, * 10.5.1925 Scarborough (Yorkshire) – GB ⊡ Vollmer VI.

Watkinson, *Helen Louise,* painter, illustrator, artisan, * Hartford (Connecticut), f. 1917 – USA ⊡ Falk.

Watkinson, *Hilda Muriel* → **Mack,** *Hilda Muriel*

Watkinson, *Robert,* carver, f. 1524, l. 1525 – GB ⊡ Harvey.

Watkiss, *Gill,* painter, * 1938 – GB ⊡ Spalding.

Watkyn kerver (?) → **Nicholl,** *Walter*

Watler, *Martha* → **Walter,** *Martha*

Watling, *H. Steward,* architect, f. before 1904 – GB ⊡ Brown/Haward/Kindred.

Watling, *Thomas (1762),* painter, master draughtsman, * 19.9.1762 Dumfries (Dumfries&Galloway), † about 1815 – AUS, IRL, GB ⊡ DA XXXII; McEwan; Robb/Smith.

Watling, *Thomas (1801),* miniature painter, f. 1801, l. 1803 – GB ⊡ Foskett.

Watling, *William Henry,* architect, f. 1869 – GB ⊡ DBA.

Watlington, portrait draughtsman, f. 1774 – GB ⊡ Waterhouse 18.Jh..

Watlington, *Maxine,* graphic artist, f. 1971 – USA ⊡ Dickason Cederholm.

Watlington, *Richard,* carpenter, f. 1539 – GB ⊡ Harvey.

Watlington, *Thomas,* carpenter, f. 1511, † 1535 – GB ⊡ Harvey.

Watlyngton, *Richard* → **Watlington,** *Richard*

Watmann, *Heinrich,* etcher, f. 1620 – D ⊡ ThB XXXV.

Watmough, *E. C.,* landscape painter, f. 1847, l. 1848 – USA ⊡ Groce/Wallace.

Watmough, *Marjorie Ellen,* painter, * 26.5.1884 Cleveland (Ohio), l. 1910 – USA ⊡ Falk.

Watmough, *Richard L.,* architect, * 1876 Philadelphia, l. 1904 – USA, F ⊡ Delaire.

Watnan, *Heinrich* → **Watmann,** *Heinrich*

Watolina, *Nina Nikolajewna* (Vollmer VI) → **Vatolina,** *Nina Nikolaevna*

Watré-Defody-Muller, *Catherine* → **Muller-Watré,** *Catherine*

Watré-Defody-Muller, *Katherine* (Bauer/Carpentier VI) → **Muller-Watré,** *Catherine*

Watreloos, *Henri van* → **Waterloos,** *Henri van*

Watrie, *Pierre,* goldsmith, f. 17.9.1560 – F ⊡ Nocq IV.

Watrin, *Albert,* landscape painter, master draughtsman, * 1840 Colmar, † 1909 Charency-Vezin – B, F ⊡ DPB II.

Watrin, *Fred,* painter, f. 1932 – USA ⊡ Hughes.

Watrin, *Gérard,* landscape painter, * 1860 Lüttich, † 1924 Ixelles (Brüssel) – B ⊡ DPB II.

Watrin, *Henri Joseph,* still-life painter, portrait painter, master draughtsman, * 27.1.1812 Amsterdam (Noord-Holland), † 4.11.1881 Waalwijk (Noord-Brabant) – NL ⊡ Scheen II.

Watrin, *J. J. M.* (Schidlof Frankreich; ThB XXXV) → **Watrin,** *Johannes Joseph Maria*

Watrin, *Jan Joseph* → **Watrin,** *Johannes Joseph Maria*

Watrin, *Johannes Joseph Maria* (Watrin, J. J. M.), portrait miniaturist, * about 29.6.1783 or 1785 (?) or 1795 (?) Amsterdam (Noord-Holland) or Lüttich (Liège), † 1.11.1855 Nieuwer Amstel (Noord-Holland) – NL ⊡ Scheen II; Schidlof Frankreich; ThB XXXV.

Watrin, *T. T.,* painter, f. 1836 – USA ⊡ Groce/Wallace.

Watrinelle, *A.,* sculptor, gilder, f. 1698 – F ⊡ ThB XXXV.

Watrinelle, *Antoine Gustave,* sculptor, * 24.10.1818 or 24.10.1828 Verdun, † 6.1913 Ouistreham – F ⊡ Kjellberg Bronzes; Lami 19.Jh. IV; ThB XXXV.

Watrous, *Elizabeth Snowden* (ThB XXXV) → **Watrous,** *Elizabeth Snowden Nichols*

Watrous, *Elizabeth Snowden Nichols* (Watrous, Elizabeth Snowden), painter, * 11.1858 New York, † 4.10.1921 New York – USA ⊡ EAAm III; Falk; ThB XXXV.

Watrous, *Harry Willson,* genre painter, landscape painter, portrait painter, * 17.9.1857 San Francisco, † 1940 New York – USA ⊡ EAAm III; Falk; ThB XXXV; Vollmer V.

Watrous, *Harry Willson* (Mistress) → **Watrous,** *Elizabeth Snowden Nichols*

Watrous, *Hazel,* portrait painter, * San Francisco (California), f. 1915 – USA ⊡ Hughes.

Watrous, *James Scales,* fresco painter, * 3.8.1908 Winfield (Kansas) – USA ⊡ EAAm III; Falk.

Watrous, *Marie Day,* portrait painter, still-life painter, landscape painter, * Pittsfield (Massachusetts), f. 1901 – USA ⊡ Edouard-Joseph III; Vollmer V.

Watrous, *Marie E.* (Falk) → **Watrous,** *Mary E.*

Watrous, *Mary E.* (Watrous, Marie E.), painter, f. 1917 – USA ⊡ Falk; Hughes.

Watrye, *Marguerite,* goldsmith, f. 1.6.1548 – F ⊡ Nocq IV.

Wats, *Antonius* → **Watz,** *Antonius*

Watson (1767) (Watson (1767) (Mistress)), fruit painter, painter of interiors, flower painter, watercolourist, f. before 1767, l. 1771 – IRL ⊡ Pavière II.

Watson (1881) (Watson (1881) (Mistress)), flower painter, f. 1881 – GB ⊡ Johnson II; Pavière III.2; Wood.

Watson (1884) (Watson), painter, f. 1844 – GB ⊡ Wood.

Watson, *A.,* painter, f. 1869, l. 1875 – GB ⊡ McEwan.

Watson, *A. E. Lindsay,* painter, f. 1899, l. 1901 – GB ⊡ McEwan.

Watson, *A. H.,* illustrator of childrens books, f. 1924 – GB ⊡ Peppin/Micklethwait.

Watson, *A. R.,* topographical draughtsman, master draughtsman, f. 1923 – GB ⊡ McEwan.

Watson, *Adam Francis,* architect, * 1856 Lamport (Northhamptonshire), † 1932 – GB ⊡ DBA.

Watson, *Adele,* fresco painter, portrait painter, landscape painter, * 20.4.1873 or 30.4.1873 Toledo (Ohio), † 23.3.1947 or 11.4.1947 Pasadena (California) – USA ⊡ Falk; Hughes; ThB XXXV.

Watson, *Agnes M.,* painter, illustrator, * Philadelphia (Pennsylvania), f. 1921 – USA ⊡ Falk.

Watson, *Alan,* painter, * 1957 St. Andrews (Fife) – GB ⊡ McEwan; Spalding.

Watson, *Albemarle P.,* painter, f. 1884, l. 1885 – GB ⊡ Johnson II; Wood.

Watson, *Aldren A.* (Watson, Aldren Auld), painter, master draughtsman, book art designer, * 10.5.1917 Brooklyn (New York) – USA ⊡ EAAm III; Falk; Vollmer V.

Watson, *Aldren Auld* (EAAm III) → **Watson,** *Aldren A.*

Watson, *Alexander,* landscape painter, f. 1874 – GB ⊡ McEwan.

Watson, *Alexander (1858),* landscape painter, * 1858 St. John (New Brunswick), † 1923 St. John (New Brunswick) – CDN ⊡ Harper.

Watson, *Alexander (1868),* architect, f. 1868, l. 1886 – GB ⊡ DBA.

Watson, *Alexander G.,* painter, f. 1942 – GB ⊡ McEwan.

Watson, *Alfred Sale,* watercolourist, f. 1901 – GB ⊡ Mallalieu.

Watson, *Alison E. F.,* sculptor, f. 1942 – GB ⊡ McEwan.

Watson, *Amelia* (Watson, Amelia Montague), landscape painter, illustrator, * 2.3.1856 East Windsor Hill (Connecticut), † 20.1.1934 Orlando (Florida) – USA ⊡ Falk; ThB XXXV; Vollmer V.

Watson, *Amelia Montague* (Falk; ThB XXXV) → **Watson,** *Amelia*

Watson, *Andrew (1539)* (Watson, Andrew), painter, f. 1539, l. 22.9.1660 – GB ⊡ Apted/Hannabuss; McEwan.

Watson, *Andrew (1864),* painter, f. 1864, l. 1876 – GB ⊡ McEwan.

Watson, *Andrew (1917),* sculptor, f. 1917 – GB ⊡ McEwan.

Watson, *Angéle* → **Hamendt,** *Angéle*

Watson, *Anna M.,* miniature painter, f. 1913 – USA ⊡ Falk.

Watson, *Annie,* painter, f. 1884 – GB ⊡ McEwan.

Watson, *Annie Gordon,* painter, f. 1888, l. 1889 – GB ⊡ Johnson II; Wood.

Watson, *Archibald Duncan,* architect, f. 1887, l. 1914 – GB ⊡ DBA.

Watson, *Arthur* (Spalding) → **Watson,** *Arthur J.*

Watson, *Arthur J.* (Watson, Arthur), sculptor, screen printer, * 1951 Aberdeen (Grampian) – GB ⊡ McEwan; Spalding.

Watson, *Arthur Maryon,* architect, * 1871 or 1872, † 9.2.1907 – GB ⊡ DBA.

Watson, *Assabel,* painter, f. 1589 – GB ⊡ Waterhouse 16./17.Jh..

Watson, *B. W.,* painter, f. 1894 – GB ⊡ McEwan.

Watson, *Barrington,* painter, * 9.12.1931 Lucea – JA ⊡ DA XXXII.

Watson, *Bruce,* sculptor, * 30.12.1925 British Guiana – CDN ⊡ Ontario artists.

Watson, *Bryan,* architect, f. 1906, † 4.4.1927 Hankou – GB, RC ⊡ DBA.

Watson, *C. A.,* lithographer, f. 1835 – USA ⊡ Groce/Wallace.

Watson, *C. T.,* landscape painter, f. 1880, l. 1907 – USA ⊡ Hughes.

Watson, *Caroline (1760)* (Watson, Caroline (1758)), copper engraver, mezzotinter, * 1758 or 1760 or 1761 London, † 10.6.1814 London or Pimlico – GB ⊡ DA XXXII; Lister; ThB XXXV.

Watson, *Caroline (1829),* painter, f. 1829, l. 1843 – GB ⊡ Johnson II; Wood.

Watson, *Catherine* → **Ferguson,** *Catherine*

Watson, *Charles*, architect, * about 1770,
† 1836 – GB ⌑ Colvin.

Watson, *Charles A.*, marine painter,
* 16.11.1857 Baltimore (Maryland),
† 23.10.1923 Easton (Maryland) – USA
⌑ Falk; ThB XXXV.

Watson, *Charles Clixby*, painter, master
draughtsman, illustrator, * 6.6.1906
– GB ⌑ Vollmer VI.

Watson, *Charles J.* (Johnson II) →
Watson, *Charles John*

Watson, *Charles John* (Watson, Charles
J.), master draughtsman, etcher,
lithographer, watercolourist, * 8.1846
Norwich, † 2.11.1927 London – GB, F,
I, NL ⌑ Johnson II; Lister; Mallalieu;
ThB XXXV; Wood.

Watson, *Chr.*, goldsmith, f. 1638 – GB
⌑ ThB XXXV.

Watson, *Clark*, painter, f. before 1941
– USA ⌑ Hughes.

Watson, *Constance Stella* → **Watson**,
Stella

Watson, *Cynthia*, topographical
draughtsman, landscape painter, master
draughtsman, f. 1966 – GB ⌑ McEwan.

Watson, *Dan*, woodcutter, etcher,
watercolourist, * 13.5.1891 Ashwell,
l. before 1961 – GB ⌑ ThB XXXV;
Vollmer V.

Watson, *Rev. David*, watercolourist,
f. 1894, l. 1899 – GB ⌑ McEwan.

Watson, *Dawson* (ThB XXXV; Wood) →
Dawson-Watson, *Dawson*

Watson, *Derek*, painter, * Smallbridge
(Devon), f. 1950 – GB ⌑ Spalding.

Watson, *Donald (1918)* (Watson, Donald),
painter, * 28.6.1918 Cranleith (Surrey)
– GB ⌑ Lewis.

Watson, *Donald (1944)*, landscape painter,
f. 1944 – GB ⌑ McEwan.

Watson, *Douglas*, painter, * 1920 Sydney,
† 1972 Sydney – AUS ⌑ Robb/Smith.

Watson, *Dudley Crafts*, painter,
* 28.4.1885 Lake Geneva (Wisconsin),
† 1972 – USA ⌑ EAAm III; Falk;
ThB XXXV; Vollmer V.

Watson, *E. Vernon*, watercolourist, f. 1938
– GB ⌑ McEwan.

Watson, *Edith*, painter, f. before 1941
– USA ⌑ Hughes.

Watson, *Edith Sarah*, painter,
photographer, * 1861 East Windsor
Hill (Connecticut), † 1935 – USA
⌑ EAAm III.

Watson, *Edward*, watercolourist, f. 1869
– GB ⌑ McEwan.

Watson, *Edward Albert Douglas* →
Watson, *Douglas*

Watson, *Edward Façon*, topographer,
landscape painter, portrait painter,
f. 1830, l. 1870 – GB ⌑ Grant; Houfe;
Johnson II; Mallalieu; Wood.

Watson, *Elizabeth*, painter, f. 1942 – GB
⌑ McEwan.

Watson, *Elizabeth H.*, painter, f. 1896,
l. 1933 – USA ⌑ Falk.

Watson, *Elizabeth Vila Taylor*, portrait
painter, * New Jersey, f. 1947 – USA
⌑ Falk.

Watson, *Ella*, landscape painter, * 1850
Worcester (Massachusetts), † 23.3.1917
Somerville (Massachusetts) – USA
⌑ Falk; ThB XXXV.

Watson, *Emma*, painter, * 1842 Greenock
(Strathclyde), † 1905 – GB ⌑ McEwan;
Wood.

Watson, *Emmie*, painter, f. 1964 – GB
⌑ McEwan.

Watson, *Ernest W.* (EAAm III; Falk; ThB
XXXV) → **Watson**, *Ernest William*

Watson, *Ernest William* (Watson, Ernest
W.), graphic artist, illustrator, * 1884
Conway (Massachusetts), l. before
1961 – USA ⌑ EAAm III; Falk;
ThB XXXV; Vollmer V.

Watson, *Eva A.* (EAAm III) → **Watson**,
Eva Auld

Watson, *Eva Auld* (Watson, Eva A.),
painter, illustrator, * 4.4.1889, l. 1940 –
USA ⌑ EAAm III; Falk; ThB XXXV.

Watson, *F.*, painter, f. 1857 – GB
⌑ Wood.

Watson, *F. G.*, fruit painter, f. 1882,
l. 1883 – GB ⌑ Johnson II;
Pavière III.2; Wood.

Watson, *F. G.* (Mistress) (?) → **Watson**
(1881)

Watson, *Fletcher* (Bradshaw 1893/1910) →
Watson, *P. Fletcher*

Watson, *Forbes* (Mistress) → **Watson**,
Nan

Watson, *Fothergill* → **Fothergill**, *Watson*

Watson, *Frances* → **Sunderland**, *Frances*

Watson, *Frank Rushmore*, architect,
* 28.2.1859, † 29.10.1940 – USA
⌑ Tatman/Moss.

Watson, *Fred*, sculptor, * 1937 Gateshead
– GB ⌑ McEwan; Spalding.

Watson, *G. L.*, marine painter, illustrator,
designer, * 1851, † 1904 – GB
⌑ McEwan.

Watson, *Genna*, sculptor, * 10.3.1948
Baltimore (Maryland) – USA
⌑ Watson-Jones.

Watson, *George (1694)*, painter, * about
1680, † 1742 – GB ⌑ Apted/Hannabuss;
McEwan.

Watson, *George (1767)*, portrait painter,
* 1767 Overmains (Berwickshire)
or Greenlaw (Bordershire),
† 24.8.1837 Edinburgh – GB
⌑ DA XXXII; McEwan; ThB XXXV;
Waterhouse 18.Jh..

Watson, *George (1868)*, architect, f. 1868,
l. 1898 – GB ⌑ DBA.

Watson, *George (1873)*, painter, f. 1873
– GB ⌑ McEwan.

Watson, *George Cuthbert*, painter, f. 1921,
† 1965 – GB ⌑ McEwan.

Watson, *George Henry*, architect, f. 1868,
l. 1907 – GB ⌑ DBA.

Watson, *George M.* (DBA) → **Watson**,
George Mackie

Watson, *George Mackie* (Watson, George
M.), architect, * 1859 or 1860, † 1948
– GB ⌑ DBA; McEwan.

Watson, *George Patrick Houston*, painter,
* 1887 Edinburgh (Lothian), † 1960
– GB ⌑ McEwan.

Watson, *George Spencer*, portrait painter,
landscape painter, * 8.3.1869 London,
† 4.1933 or 11.4.1934 London – GB
⌑ Spalding; ThB XXXV; Vollmer V;
Windsor; Wood.

Watson, *George William*, architect,
f. 1.11.1880, † 1915 – GB, AUS
⌑ DBA.

Watson, *Grace I.*, painter, f. 1892, l. 1894
– GB ⌑ Johnson II; Wood.

Watson, *Harry*, figure painter, landscape
painter, miniature painter, * 13.6.1871
London or Scarborough, † 17.9.1936
London – GB ⌑ Falk; Foskett;
Houfe; Johnson II; Spalding; Turnbull;
Vollmer V; Windsor; Wood.

Watson, *Helen Richter*, clay sculptor,
* 10.5.1926 Laredo (Texas) – USA
⌑ Watson-Jones.

Watson, *Henri* (Watson, Henry), painter,
blazoner, * 1822 Cork, † 27.7.1911
Dublin – IRL ⌑ Mallalieu; Strickland II;
ThB XXXV; Wood.

Watson, *Henry* (Mallalieu; Strickland II;
Wood) → **Watson**, *Henri*

Watson, *Henry (1714)*, sculptor, * 1714
Heanor, † 1786 – GB ⌑ Gunnis.

Watson, *Henry S.* (Falk) → **Watson**,
Henry Sumner

Watson, *Henry Sumner* (Watson, Henry
S.), illustrator, * 1.8.1868 Bordentown
(New Jersey), † 15.11.1933 New
York (?) or Jackson Heights (New York)
– USA ⌑ EAAm III; Falk.

Watson, *Hilary*, painter, sculptor, * 1946
Glasgow – GB ⌑ Spalding.

Watson, *Homer* (Watson, Homer
Ransford), landscape painter, * 14.1.1855
Doon (Ontario), † 30.5.1930 or
30.5.1936 Doon (Ontario) – CDN
⌑ DA XXXII; EAAm III; Harper;
Johnson II; McEwan; ThB XXXV;
Vollmer V.

Watson, *Homer Ransford* (EAAm III;
Harper; McEwan; ThB XXXV) →
Watson, *Homer*

Watson, *Horace* (Falk) → **Watson**,
Horace H.

Watson, *Horace H.* (Watson, Horace),
etcher, f. 1927 – USA ⌑ Falk; Hughes.

Watson, *Howard N.*, painter, * 19.5.1929
Pottsfield (Pennsylvania) – USA
⌑ Dickason Cederholm.

Watson, *I. B.*, marine painter, f. 1871,
l. 1897 – USA ⌑ Brewington.

Watson, *Irene*, painter, f. 1966 – GB
⌑ McEwan.

Watson, *J. (1863)* (Watson, J.), painter,
f. 1863 – GB ⌑ Wood.

Watson, *J. (1897)* (Watson, J.), painter,
f. 1897 – GB ⌑ Wood.

Watson, *J. D.* (Bradshaw 1824/1892) →
Watson, *John Dawson*

Watson, *J. Fletcher*, painter, f. 1958
– GB ⌑ Bradshaw 1947/1962.

Watson, *J. Hannan*, landscape painter,
f. 1892, l. 1908 – GB ⌑ McEwan.

Watson, *J. Hardwick*, painter, f. 1885,
l. 1888 – GB ⌑ McEwan.

Watson, *J. R. (1820)*, watercolourist,
f. before 1820 – USA ⌑ Groce/Wallace.

Watson, *J. R. (1839)*, architect, * 1839 or
1840, † 1887 – GB ⌑ DBA.

Watson, *James (1740)*, mezzotinter,
* before 1740 Dublin, † 20.5.1790
or 22.5.1790 London – IRL, GB
⌑ DA XXXII; Strickland II;
ThB XXXV.

Watson, *James (1747)*, painter, f. 1747,
† about 1790 – GB ⌑ McEwan.

Watson, *James (1793)*, sculptor, f. 1793,
l. 1851 – GB ⌑ Gunnis.

Watson, *James (1835)*, architect, f. before
1835 – GB ⌑ Brown/Haward/Kindred.

Watson, *James (1851)* (Watson, James),
sculptor, f. 1793, l. 1851 – GB
⌑ Gunnis.

Watson, *James (1868)*, architect, f. 1868
– GB ⌑ DBA.

Watson, *James (1900)*, painter, f. 1900
– GB ⌑ Wood.

Watson, *James (1910)*, landscape painter,
f. 1910 – GB ⌑ McEwan.

Watson, *James A.*, landscape painter,
f. 1883, l. 1890 – GB ⌑ McEwan.

Watson, *James Robert*, painter,
* 28.2.1923 Martinez (California) – USA
⌑ EAAm III.

Watson, *Jean*, painter, * Philadelphia (Pennsylvania), f. 1935 – USA ⌘ EAAm III; Falk.

Watson, *Jenny*, painter, * 1951 Melbourne – AUS ⌘ Robb/Smith.

Watson, *Jenny J.*, painter, f. 1894 – GB ⌘ McEwan.

Watson, *Jesse Nelson* (Falk) → **Watson**, *Jessie Nelson*

Watson, *Jessie*, flower painter, genre painter, f. 1885, l. 1891 – GB ⌘ McEwan.

Watson, *Jessie Nelson* (Watson, Jesse Nelson), etcher, watercolourist, * 13.1.1870 Pontiac (Illinois), † 13.5.1963 Glendale (California) – USA ⌘ Falk; Hughes.

Watson, *John* → **Watson Gordon**, *John*

Watson, *John (1680)*, architect, f. 1680, † 26.10.1707 Astley – GB ⌘ Colvin.

Watson, *John (1685)*, portrait painter, miniature painter, master draughtsman, * 28.7.1685 Dumfries (Dumfries&Galloway), † 22.8.1768 Perth Amboy (New Jersey) – USA, GB ⌘ EAAm III; Foskett; Groce/Wallace; McEwan; ThB XXXV.

Watson, *John (1752)*, architect, f. 1752, † 1771 – GB ⌘ Colvin.

Watson, *John (1808)*, sculptor, f. 1808, l. 1829 – GB ⌘ Gunnis.

Watson, *John (1819)*, miniature painter, f. 1819 – GB ⌘ Foskett.

Watson, *John (1826)*, lithographer, * about 1826 Schottland, l. 1850 – USA ⌘ Groce/Wallace.

Watson, *John (1847)*, portrait painter, miniature painter, f. 1847, l. 1852 – GB ⌘ Foskett; Johnson II; Wood.

Watson, *John (1857)*, architect, f. 1857, † 1861 – GB ⌘ DBA.

Watson, *John (1863)*, painter, * 1863, † 1928 – GB ⌘ McEwan.

Watson, *John (1868)*, architect, f. 1868, l. 1900 – GB ⌘ DBA.

Watson, *John (1873)*, architect, * 1873, † before 4.9.1936 – GB ⌘ DBA.

Watson, *John (1923)*, painter, * 1923 – GB ⌘ Vollmer VI.

Watson, *John (1924)*, architect, † before 21.3.1924 – GB ⌘ DBA.

Watson, *John (1940)*, still-life painter, f. 1940 – GB ⌘ McEwan.

Watson, *John (1958)*, landscape painter, f. 1958 – GB ⌘ McEwan.

Watson, *John B.*, painter, f. 1887, l. 1889 – GB ⌘ McEwan.

Watson, *John Burges*, landscape gardener, gardener, * 1803, † 10.4.1881 Hornsey (London) or Carondolet (Hornsey) – GB ⌘ Colvin; DBA.

Watson, *John Burgess*, architect, architectural draughtsman, f. before 1819, † 1847 – GB ⌘ Grant; ThB XXXV.

Watson, *John Dawson* (Watson, J. D.), figure painter, illustrator, etcher, watercolourist, * 20.5.1832 Sedbergh (Yorkshire), † 3.1.1892 or 1895 Conway (Wales) – GB ⌘ Bradshaw 1824/1892; Houfe; Johnson II; Lister; Mallalieu; ThB XXXV; Turnbull; Wood.

Watson, *John Edward*, architect, f. 1852, l. 1884 – GB ⌘ DBA.

Watson, *John Frampton*, lithographer, * about 1805 Pennsylvania, l. after 1860 – USA ⌘ Groce/Wallace.

Watson, *John W.*, engraver, wood engraver, f. 1840, l. 1859 – USA ⌘ Groce/Wallace.

Watson, *Joseph*, painter, f. 1902 – GB ⌘ McEwan.

Watson, *Joseph W.*, architect, * 1855, † before 22.1.1937 – GB ⌘ DBA.

Watson, *Josephine M.*, miniature painter, f. 1908 – GB ⌘ Foskett.

Watson, *Joshua Rowley(?)* → **Watson**, *J. R.* (1820)

Watson, *Joyce* → **Rutherford**, *Joyce Watson*

Watson, *Kate* → **Thompson**, *Kate*

Watson, *L.*, painter, f. 1886 – GB ⌘ McEwan.

Watson, *L. M.* (Wood) → **Watson**, *Lizzi May*

Watson, *Leila*, painter, f. 1874 – GB ⌘ Wood.

Watson, *Lena*, flower painter, f. 1978 – GB ⌘ McEwan.

Watson, *Leslie Joseph*, painter, master draughtsman, * 6.7.1906 Harrogate (North Yorkshire) – GB ⌘ Vollmer VI.

Watson, *Linda*, painter, f. 1973 – USA ⌘ Dickason Cederholm.

Watson, *Lizzi May* (Watson, Lizzie May; Watson, L. M.; Watson, William Peter (Mistress); Watson, W. P. (Mistress)), portrait painter, genre painter, miniature painter, f. before 1882, l. 1902 – GB ⌘ Foskett; Johnson II; Wood.

Watson, *Lizzie*, artist, f. 1884, l. 1891 – CDN ⌘ Harper.

Watson, *Lizzie May* (Foskett) → **Watson**, *Lizzi May*

Watson, *Lyall*, painter, stage set designer, f. before 1991 – GB ⌘ Spalding.

Watson, *M.*, portrait painter, still-life painter, f. 1887 – GB ⌘ McEwan.

Watson, *M. A. E.*, painter of interiors, f. 1902 – GB ⌘ McEwan.

Watson, *M. L.* (Johnson II) → **Watson**, *Musgrave Lewthwaite*

Watson, *M. W.*, artist, f. 1908 – GB ⌘ McEwan.

Watson, *Maggie Petrie*, flower painter, f. 1908 – GB ⌘ McEwan.

Watson, *Malcolm*, landscape painter, f. 1872, l. 1887 – GB ⌘ McEwan.

Watson, *Mary*, landscape painter, f. 1869 – GB ⌘ McEwan.

Watson, *Mary C. S.*, watercolourist, f. 1955 – GB ⌘ McEwan.

Watson, *Mary F.*, flower painter, f. 1987 – GB ⌘ McEwan.

Watson, *Mary M.*, painter, f. 1932 – GB ⌘ McEwan.

Watson, *Mary Spencer*, stone sculptor, wood sculptor, * 1913 London – GB ⌘ Spalding; Vollmer VI.

Watson, *Matthew*, architect, f. 1868, l. 1900 – GB ⌘ DBA.

Watson, *Musgrave Lewthwaite* (Watson, M. L.), sculptor, * 24.1.1804 Hawkesdale (Cumberland), † 28.10.1847 London – GB ⌘ DA XXXII; Gunnis; Johnson II; ThB XXXV.

Watson, *Nan*, painter, * Edinburgh (Lothian), f. 1940 – GB, USA ⌘ Falk.

Watson, *Osmond*, painter, * 1934 Kingston – JA ⌘ DA XXXII.

Watson, *P. Fletcher* (Watson, Fletcher), architectural painter, * about 1842, † 29.6.1907 – GB ⌘ Bradshaw 1893/1910; ThB XXXV; Wood.

Watson, *P. G.*, painter, f. 1888 – GB ⌘ McEwan.

Watson, *Patrick*, topographical engraver, f. 1914 – GB ⌘ McEwan.

Watson, *Paxton Hood*, architect, f. 1888, l. 1933 – GB ⌘ DBA.

Watson, *Phoebe Amelia*, landscape painter, porcelain artist, * 1858 Doon (Ontario), † 1947 Doon (Ontario) – CDN ⌘ Harper.

Watson, *R.*, sculptor, f. 1802, l. 1822 – GB ⌘ Gunnis.

Watson, *Raymond Cyril*, bird painter, * 25.3.1935 Codenham Green (Suffolk), † 1994 – GB ⌘ Lewis.

Watson, *Rena*, painter, f. 1971 – USA ⌘ Dickason Cederholm.

Watson, *Renee A.*, painter, f. 1971 – USA ⌘ Dickason Cederholm.

Watson, *Rhea*, miniature painter, * 1874 Philadelphia (Pennsylvania), l. 1910 – USA ⌘ Falk.

Watson, *Richard*, plasterer, f. 1856 – USA ⌘ Groce/Wallace.

Watson, *Robert (1754)*, portrait painter, history painter, genre painter, * 20.4.1754 Newcastle, † 1783 Indien – GB ⌘ ThB XXXV; Waterhouse 18.Jh..

Watson, *Robert (1778)*, portrait painter, history painter, f. before 1778 – GB ⌘ ThB XXXV.

Watson, *Robert (1845)* (Brewington; Johnson II) → **Watson**, *Robert F.*

Watson, *Robert (1865)*, architect, * 1865, † 1916 – GB ⌘ DBA; Gray; McEwan.

Watson, *Robert F.* (Watson, Robert (1845)), marine painter, landscape painter, f. 1845, l. 1866 – GB ⌘ Brewington; Grant; Johnson II; ThB XXXV; Wood.

Watson, *Ronald*, painter, f. 1959 – GB ⌘ McEwan.

Watson, *Rosalie M.*, genre painter, f. 1877, l. 1887 – GB ⌘ Johnson II; Wood.

Watson, *Rosamund*, miniature painter, f. 1908 – GB ⌘ Foskett.

Watson, *Ruth Crawford*, painter, * 8.2.1892 Decatur (Alabama), † 16.5.1936 Decatur (Alabama) – USA ⌘ Falk.

Watson, *S. (1776)* (Watson, S.), landscape painter, f. before 1776, l. 1795 – GB ⌘ Grant; ThB XXXV.

Watson, *S. (1860)*, landscape painter, f. 1860 – GB ⌘ McEwan.

Watson, *S. L.*, lithographer, f. 1882 – CDN ⌘ Harper.

Watson, *Samuel (1663)*, carver, sculptor, * 12.1663 Heanor (Derbyshire), † 31.3.1715 Heanor (Derbyshire) – GB ⌘ Gunnis; ThB XXXV.

Watson, *Samuel (1692)*, clockmaker, * Coventry (?), f. 1692 – GB ⌘ ThB XXXV.

Watson, *Samuel (1818)*, painter, * 1818 Cork, † about 1867 Dublin – IRL ⌘ Strickland II; ThB XXXV.

Watson, *Samuel Rowan*, painter, * 1853, † 27.11.1923 – IRL ⌘ Snoddy.

Watson, *Stella*, sculptor, potter, etcher, f. 1925 – GB ⌘ Vollmer V.

Watson, *Stewart (1834)*, portrait painter, genre painter, animal painter, history painter, * Edinburgh (?), f. 1834, l. 1858 – GB ⌘ Groce/Wallace; ThB XXXV.

Watson, *Stewart (1843)*, painter, f. 1843, l. 1847 – GB ⌘ Johnson II; Wood.

Watson, *Stewart (1849)*, painter, f. 1849, l. 1864 – GB ⌘ McEwan.

Watson, *Stuart* → **Watson**, *Stewart (1834)*

Watson, *Sue E.*, sculptor, f. 1919 – USA ⌘ Falk.

Watson, *Susan*, sculptor, * 10.5.1949 Toronto (Ontario) – CDN ⌘ Ontario artists.

Watson, *Sydney H.* (Ontario artists) →
Watson, *Sydney Hollinger*

Watson, *Sydney Hollinger* (Watson, Sydney
H.), painter, commercial artist, decorator,
* 6.4.1911 Toronto (Ontario) – CDN
▭ EAAm III; Ontario artists; Vollmer V.

Watson, *Sydney Robert,* painter, etcher,
* 21.3.1892 Enfield (Middlesex),
l. before 1961 – GB ▭ ThB XXXV;
Vollmer V.

Watson, *T.,* painter, f. 1819 – GB
▭ McEwan.

Watson, *T. B.* → **Watson,** *I. B.*

Watson, *T. R. Hall,* painter, f. 1890,
l. 1914 – GB ▭ McEwan.

Watson, *Thomas (1525),* carpenter, f. 1525
– GB ▭ Harvey.

Watson, *Thomas (1743),* mezzotinter,
* 1743(?) or 1748 London, † 1781
London – GB ▭ ThB XXXV.

Watson, *Thomas A.,* painter, f. 1888
– GB ▭ McEwan.

Watson, *Thomas Boswell,* watercolourist(?),
* 1815 Haddington (Lothian), † 1860
Edinburgh (Lothian) – GB ▭ Mallalieu.

Watson, *Thomas Henry,* architect, painter,
* 1.11.1839 Glasgow, † 13.1.1913
Hampstead (London) – GB ▭ DBA;
ThB XXXV; Wood.

Watson, *Thomas J.,* landscape painter,
genre painter, * 1847 Sedbergh
(Yorkshire), † 1912 Ombersley – GB
▭ Bradshaw 1824/1892; Johnson II;
Mallalieu; ThB XXXV; Turnbull; Wood.

Watson, *Thomas Lennox,* architect, * 1850,
† 1920 – GB ▭ DBA; Dixon/Muthesius;
McEwan.

Watson, *Virginia* → **Watson,** *Genna*

Watson, *W.,* landscape painter, f. about
1890 – USA ▭ Hughes.

Watson, *W. F.,* topographical draughtsman,
master draughtsman, f. 1844 – GB
▭ McEwan.

Watson, *W. P.* (Bradshaw 1824/1892) →
Watson, *William Peter*

Watson, *W. P.* (Mistress) (Johnson II) →
Watson, *Lizzi May*

Watson, *W. Peter* (Bradshaw 1893/1910;
Bradshaw 1911/1930) → **Watson,**
William Peter

Watson, *White,* sculptor, * 1760, † 1835
– GB ▭ Gunnis.

Watson, *Wilhelmina M.,* portrait painter,
f. 1878 – GB ▭ McEwan.

Watson, *William (1765),* painter,
f. 1762, † 7.11.1765 Dublin – IRL
▭ ThB XXXV; Waterhouse 18.Jh..

Watson, *William (1804),* architect, * about
1804, † 1829 – GB ▭ Colvin.

Watson, *William (1810),* miniature painter,
* 1810(?), l. 1866 – GB ▭ Foskett.

Watson, *William (1828),* portrait
miniaturist, f. 1828, l. 1866 – GB
▭ Wood.

Watson, *William (1830),* porcelain painter,
f. about 1830 – GB ▭ Neuwirth II.

Watson, *William (1840),* architect, * 1840
or 1841, † before 12.10.1901 – GB
▭ DBA.

Watson, *William (1866),* painter, f. 1866
– GB ▭ Johnson II.

Watson, *William (1885),* architect,
watercolourist, f. 1885, l. 1886 – GB
▭ McEwan.

Watson, *William (1908)* (Watson, William
(Junior)), animal painter, landscape
painter, f. 1866, † 4.1921 London – GB
▭ Johnson II; ThB XXXV; Wood.

Watson, *William (1934),* painter, f. 1934
– GB ▭ McEwan.

Watson, *William (1946),* sculptor, * 1946
Homes Chapel (Cheshire) – GB
▭ Spalding.

Watson, *William* (Mistress) → **Thompson,**
Kate

Watson, *William Ernest,* architect, * 1880,
† 2.1950 – GB ▭ DBA.

Watson, *William F.,* painter, f. 1975 – GB
▭ McEwan.

Watson, *William Ferguson,* painter,
* 1895 Glasgow, l. before 1994 – GB
▭ McEwan.

Watson, *William Harold,* architect, * 1877,
† 1946 – GB ▭ DBA.

Watson, *William K.,* architect, f. 1901
– USA ▭ Tatman/Moss.

Watson, *William Peter* (Watson, W. P.;
Watson, W. Peter); genre painter,
landscape painter, * South Shields
(Tyne and Wear), f. before 1883,
† 9.1932 Bosham (West Sussex)
– GB ▭ Bradshaw 1824/1892;
Bradshaw 1893/1910;
Bradshaw 1911/1930; Johnson II;
ThB XXXV; Wood.

Watson, *William Peter* (Mistress) (Wood)
→ **Watson,** *Lizzi May*

Watson, *William Smellie,* portrait painter,
landscape painter, * 1796 Edinburgh,
† 6.11.1874 Edinburgh – GB ▭ Grant;
Mallalieu; McEwan; ThB XXXV; Wood.

Watson, *William Stewart,* miniature painter,
* 1800, † 18.11.1870 – GB ▭ Foskett;
McEwan.

Watson, *William Thomas,* painter, f. 1883,
l. 1893 – GB ▭ McEwan.

Watson of Dartford, *R.* (?) → **Watson,**
R.

Watson Gordon, *John* (Gordon, John
Watson), portrait painter, miniature
painter, * 1788 or 1790 Edinburgh or
Overmains (Berwickshire), † 1.6.1864
Edinburgh – GB ▭ DA XXXII; Foskett;
Grant; McEwan; ThB XXXV; Wood.

Watson & Justice → **Justice,** *John*

Watson-Schütze, *Eva,* photographer,
* 1867 Jersey City (New Jersey),
† 1935 Chicago – USA ▭ Krichbaum.

Watson-Williams, *Marjorie* → **Vézelay,**
Paule

Watt, *Alastair,* sculptor, f. 1953 – GB
▭ McEwan.

Watt, *Albert George Fiddes,* landscape
painter, * 1901, † 1986 – GB
▭ McEwan.

Watt, *Alexander,* architect, painter, f. 1868,
l. 1886 – GB ▭ DBA; McEwan.

Watt, *Alison,* portrait painter, * 1965
– GB ▭ McEwan; Spalding.

Watt, *B. Hunter,* painter, illustrator,
designer, etcher, * Wellesley
(Massachusetts), f. 1947 – USA ▭ Falk.

Watt, *D.,* bookplate artist, f. 1830 – GB
▭ ThB XXXV.

Watt, *Daisy,* watercolourist, f. 1939 – GB
▭ McEwan.

Watt, *David,* painter, f. 1989 – GB
▭ McEwan.

Watt, *Elizabeth Mary,* portrait painter,
* 1886 Dundee (Tayside), † 1954 – GB
▭ McEwan.

Watt, *Fiddes* (Watt, Fides), portrait painter,
mezzotinter, * 15.2.1873 Aberdeen,
l. 1911 – GB ▭ Lister; ThB XXXV.

Watt, *Fides* (Lister) → **Watt,** *Fiddes*

Watt, *Francis S.,* painter, illustrator,
* 28.5.1899 Scranton (Pennsylvania),
l. 1927 – USA ▭ Falk.

Watt, *George,* architect, * 1865, † before
1.1.1931 – GB ▭ DBA.

Watt, *George Fiddes,* portrait painter,
* 15.2.1873 Aberdeen (Grampian),
† 22.11.1960 Aberdeen (Grampian)
– GB ▭ McEwan; Windsor; Wood.

Watt, *Gilbert F.,* painter, sculptor, f. 1847,
l. 1889 – GB ▭ McEwan.

Watt, *H.,* sculptor, f. 1861 – GB
▭ Johnson II.

Watt, *Hugh,* sculptor, f. 1851, l. 1854
– GB ▭ McEwan.

Watt, *James (1832)* (Watt, James),
architect, † 12.9.1832 Glasgow – GB
▭ Colvin.

Watt, *James (1931),* painter, * 1931 (Port)
Glasgow – GB ▭ McEwan.

Watt, *James C.,* painter, f. 1893, l. 1898
– GB ▭ Wood.

Watt, *James Cromar,* architect, * 1862
Aberdeen, † before 6.12.1940 – GB
▭ DBA.

Watt, *James Cromer,* jewellery designer,
enamel artist, * 1862, † 1940 – GB
▭ McEwan.

Watt, *James George,* painter, * 1862,
† about 1940 – GB ▭ McEwan.

Watt, *James Henri* (Watt, James Henry),
copper engraver, etcher, * 1799 London,
† 18.5.1867 London – GB ▭ Lister;
ThB XXXV.

Watt, *James Henry* (Lister) → **Watt,**
James Henri

Watt, *Jean,* armourer, f. 1496 – B, NL
▭ ThB XXXV.

Watt, *John,* architect, f. 1882, l. 1890
– GB ▭ DBA.

Watt, *Katherine K.,* painter, f. 1940 – GB
▭ McEwan.

Watt, *Linnie,* faience painter, f. before
1874, l. 2.1908 – GB ▭ Johnson II;
Neuwirth II; ThB XXXV; Wood.

Watt, *Malcolm B.,* painter, f. 1911 – GB
▭ McEwan.

Watt, *Mary,* painter(?), f. 1918 – GB
▭ McEwan.

Watt, *P. B.,* landscape painter, f. 1843
– GB ▭ McEwan.

Watt, *Richard H.* (Harper) → **Watt,**
Richard Harding

Watt, *Richard Harding* (Watt, Richard
H.), architect, illustrator, * 1842, † 1913
– GB ▭ DBA; Dixon/Muthesius; Gray;
Harper.

Watt, *Robin,* painter, * 26.9.1896 Victoria
(British Columbia), l. before 1961 –
CDN, GB ▭ Vollmer V.

Watt, *Stratton,* portrait painter, f. 1943
– GB ▭ McEwan.

Watt, *T.,* illustrator, decorator, * 1883,
† 20.7.1935 – GB ▭ Houfe.

Watt, *T. Archie Sutter,* painter, * 1915
Edinburgh – GB ▭ McEwan.

Watt, *T. Milne,* landscape painter, f. 1871
– GB ▭ McEwan.

Watt, *Thomas,* steel engraver, f. 1840
– GB ▭ Lister.

Watt, *Thomas M. B.,* painter, f. 1945
– GB ▭ McEwan.

Watt, *W. H. (1847),* copper engraver,
f. 1847 – GB ▭ ThB XXXV.

Watt, *William Clothier* (Falk) → **Watts,**
William Clothier

Watt, *William G.,* woodcutter, etcher,
* 18.5.1867 New York, † 1924 New
York – USA ▭ ThB XXXV.

Watt, *William Godfrey,* painter,
* 2.4.1885 New York, l. 1947 – USA
▭ EAAm III; Falk.

Watt, *William Henry,* copper engraver,
steel engraver, * 1804, † 1845 – GB
▭ Lister.

Watt, *William R.*, painter, f. 1950 – GB
□ McEwan.

Watta-Kosicka, *Katarzyna* → **Kosicki,**
Catherine

Wattalekh, *Hans (?)* → **Wathenlech,** *Hans*

Watté, *Abraham*, painter, f. 1797, l. 1816
– GB □ Waterhouse 18.Jh..

Watteau, *Antoine*, painter, etcher,
* 10.10.1684 Valenciennes,
† 18.7.1721 Nogent-sur-Marne – F,
NL □ DA XXXII; ELU IV; Grant;
ThB XXXV.

Watteau, *François* (DA XXXII) →
Watteau, *François Louis Joseph*

Watteau, *François Louis Joseph* (Watteau,
François), painter, fashion designer,
* 18.8.1758 or 19.8.1758 Valenciennes,
† 1.12.1823 Lille – F □ DA XXXII;
ThB XXXV.

Watteau, *Jean Antoine* → **Watteau,**
Antoine

Watteau, *Julien François*, painter,
* before 6.3.1672 Valenciennes,
† before 27.11.1718 Valenciennes – F
□ ThB XXXV.

Watteau, *Louis* (DA XXXII) → **Watteau,**
Louis Joseph

Watteau, *Louis Antoine* (Kjellberg
Mobilier) → **Watteaux,** *Louis Antoine*

Watteau, *Louis Joseph* (Watteau, Louis),
painter, * 10.4.1731 Valenciennes,
† 27.8.1798 Lille – F □ DA XXXII;
ThB XXXV.

Watteau de Lille → **Watteau,** *François
Louis Joseph*

Watteau de Lille → **Watteau,** *Louis
Joseph*

Watteaux, *Louis Antoine* (Watteau, Louis
Antoine), cabinetmaker, ebony artist,
f. 5.10.1779 – F □ Kjellberg Mobilier;
ThB XXXV.

Wattebled, *Jean Philippe* → **Watebled,**
Jean Philippe

Wattecamp, *Adrien*, painter, f. 1659,
l. 1664 – B, NL □ ThB XXXV.

Watteel, *Frédéric*, ceramist, * 19.1.1915
Ancourt – F □ Bauer/Carpentier VI.

Wattel, *Daniel-François* → **Wattel,** *David-
François*

Wattel, *David-François*, pewter caster,
f. 1725, † 1770 – CH □ Bossard.

Wattel, *Jacques*, pewter caster, f. 1703
– CH □ Bossard.

Wattelé, *Henri* → **Watelé,** *Henri*

Wattelé, *Jacob*, illuminator, f. 1670,
† 29.9.1708 – B □ ThB XXXV.

Wattelin, *Pierre*, cabinetmaker,
ebony artist, * 1719, l. 1779 – F
□ Kjellberg Mobilier; ThB XXXV.

Wattenberger, *Meschulum*, goldsmith,
f. 1908 – A □ Neuwirth Lex. II.

Wattendorfer, *Hans (1487)*, stonemason,
f. 1487, l. 1493 – D □ Sitzmann.

Wattenhofer, *Hans*, glazier, f. 1501 – D
□ ThB XXXV.

Wattenmacher, *Moses*, goldsmith, f. 1899,
l. 1908 – A □ Neuwirth Lex. II.

Wattenwyl, *Peter von* (Wattenwyl, Peter
Albert von), sculptor, assemblage artist,
painter, lithographer, master draughtsman,
* 12.1.1942 Bern – CH □ KVS; LZSK;
Plüss/Tavel II.

Wattenwyl, *Peter Albert von* (Plüss/Tavel
II) → **Wattenwyl,** *Peter von*

Wattequan, *Adrien* → **Wattecamp,** *Adrien*

Watter, *Joseph*, genre painter, master
draughtsman, illustrator, * 18.10.1838
Regensburg, † 18.8.1913 München
– D □ Münchner Maler IV; Ries;
ThB XXXV.

Watterecker, *C.*, cabinetmaker, f. 1745
– D □ ThB XXXV.

Watterin, *Nicolas*, bell founder, f. 1524
– CH □ Brun IV.

Wattering, *L. C. van der*, watercolourist,
f. 1859, l. before 1982 – NL
□ Brewington.

Watterns, *Susan*, painter, f. 1910 – F
□ Falk.

Watters, *James Maclaine*, painter, * 1847
or 1848, † 1878 – GB □ McEwan.

Watters, *Max*, painter, * 1936
Muswellbrook (New South Wales) –
AUS □ Robb/Smith.

Watters, *Maxwell Joseph* → **Watters,** *Max*

Watters, *Una*, painter, * 4.11.1918,
† 20.11.1965 – IRL □ Snoddy.

Watterschoot, *Heinrich van* →
Waterschoot, *Heinrich van*

Watteville, *Félicie de* (Schidlof Frankreich)
→ **Varlet,** *Félicie*

Wattez, *J. H.* (Mak van Waay; Vollmer
V) → **Wattez,** *Jan Herman*

Wattez, *Jan Herman* (Wattez, J. H.),
painter, * 13.7.1882 or 31.7.1882
Middelburg (Zeeland), † 31.12.1938
Leiden (Zuid-Holland) – NL
□ Mak van Waay; Scheen II;
Vollmer V.

Wattiau, *Julien François* → **Watteau,**
Julien François

Wattiaux, *Charles-Martin*, goldsmith,
f. 20.3.1745, l. 1789 – F □ Nocq IV.

Wattiaux, *Pierre-Joseph*, goldsmith,
* about 1728 Avesnes (Hainault),
l. 1791 – F □ Nocq IV.

Wattieaux, *Émile-Nestor*, porcelain painter,
enamel painter, * Laon, f. before 1876,
l. 1879 – F □ Neuwirth II.

Wattieaux & Poitevin, porcelain artist (?),
f. 1867 – F □ Neuwirth II.

Wattier → **Vattier**

Wattier, *Charles Émile* → **Wattier,** *Émile*

Wattier, *Édouard*, painter, lithographer,
* 1.5.1793 Lille, † 20.7.1871 Paris – F
□ ThB XXXV.

Wattier, *Émile*, genre painter, etcher,
lithographer, * 17.11.1800 Paris,
† 22.11.1868 Paris – F □ Schurr IV;
ThB XXXV.

Wattler, *Tilmann*, veduta draughtsman,
watercolourist, f. about 1840, l. about
1860 – D □ ThB XXXV.

Wattles, *Andrew D.*, portrait painter,
landscape painter, f. 1848, l. 1853 –
USA □ Groce/Wallace.

Wattles, *J. Henry*, portrait painter, f. 1842
– USA □ Groce/Wallace.

Wattles, *James L.*, portrait
painter, f. 1825, l. 1854 – USA
□ Groce/Wallace.

Wattles, *W.*, painter, f. about 1821 – USA
□ Groce/Wallace.

Watton, *Gwynifrede* (Vollmer V) →
Watton, *Gwynifrede Dorothy*

Watton, *Gwynifrede Dorothy* (Watton,
Gwynifrede), portrait painter, landscape
painter, * 30.8.1891 Llandudno (Wales),
l. before 1961 – GB □ ThB XXXV;
Vollmer V.

Watton, *John de* (Harvey) → **John de
Watton**

Wattrang, *Anna Maria* (SvK) → **Klöcker,**
Anna Maria

Wattrigant, *Michel*, sculptor, f. 1619,
l. 1676 – B, NL □ ThB XXXV.

Watts, veduta painter, f. 1775 – GB
□ Grant; ThB XXXV.

Watts, *A.*, master draughtsman, f. 1860
– ZA □ Gordon-Brown.

Watts, *Alice J.*, landscape painter, f. 1889
– GB □ Johnson II; Wood.

Watts, *Arthur George*, book illustrator,
poster painter, poster artist, * 28.4.1883
Chatham (Kent), † 7.1935 – GB
□ Peppin/Micklethwait; ThB XXXV;
Vollmer V.

Watts, *Benjamin*, goldsmith, f. 1698 – GB
□ ThB XXXV.

Watts, *Bernadette* → **Bernadette**

Watts, *Bernadette*, illustrator of childrens
books, * 1942 Northampton – GB
□ Peppin/Micklethwait.

Watts, *Brounker*, clockmaker, f. 1684,
l. 1693 – GB □ ThB XXXV.

Watts, *C. H.*, painter, f. 1936 – GB
□ McEwan.

Watts, *Charles (1789)*, etcher, f. 1789
– GB, CDN □ Harper.

Watts, *Charles (1953)*, painter, * 1953
Edinburgh – GB □ McEwan; Spalding.

Watts, *Dorothy*, watercolourist, * 3.4.1905
London – GB □ Vollmer VI.

Watts, *Dougal* (Watts, Dugard), painter,
f. 1901 – GB □ McEwan; Wood.

Watts, *Dugard* (Wood) → **Watts,** *Dougal*

Watts, *E. B.*, painter, * New York,
f. 1962 – USA □ Spalding.

Watts, *Etta*, landscape painter, genre
painter, f. 1895, l. 1900 – CDN
□ Harper.

Watts, *F. W.* → **Watts,** *William (1752)*

Watts, *Frederick W.* (ThB XXXV) →
Watts, *Frederick William*

Watts, *Frederick William* (Watts, Frederick
W.), landscape painter, * 1800, † 1862
or 1870 – GB □ Grant; Johnson II;
Mallalieu; ThB XXXV; Wood.

Watts, *G. F.* (Bradshaw 1824/1892;
Bradshaw 1893/1910) → **Watts,** *George
Frederick*

Watts, *George*, woodcutter, * London (?),
f. after 1820, l. 1827 – D □ Lister;
ThB XXXV.

Watts, *George Frederic* (DA XXXII; ELU
IV) → **Watts,** *George Frederick*

Watts, *George Frederick* (Watts, George
Frederic; Watts, G. F.), sculptor, portrait
painter, miniature painter, master
draughtsman, etcher, * 23.2.1817
London, † 1.6.1904 or 1.7.1904
(Landsitz) Limnerslease (Compton,
Surrey) – GB □ Bradshaw 1824/1892;
Bradshaw 1893/1910;
Bradshaw 1931/1946; DA XXXII;
ELU IV; Foskett; Grant; Johnson II;
Lister; Rees; ThB XXXV; Wood.

Watts, *H. H.*, portrait painter, genre
painter, animal painter, f. before
1818, l. 1841 – GB □ Johnson II;
ThB XXXV; Wood.

Watts, *Harold*, architect, f. 1893, l. 1946
– GB □ DBA.

Watts, *Henry*, painter, f. 1832 – GB
□ Johnson II.

Watts, *J. (1794)* (Watts, J.), enamel
painter, f. before 1794, l. 1796 –
GB □ Foskett; Schidlof Frankreich;
ThB XXXV.

Watts, *J. (1821)*, aquatintist (?), steel
engraver, f. 1821 – GB □ Lister.

Watts, *J. T.* (Mistress) → **Watts,** *Louisa
M.*

Watts, *James T.* (Johnson II) → **Watts,**
James Thomas

Watts, *James T.* (Mistress) (Wood) →
Watts, *Louisa M.*

Watts, *James Thomas* (Watts, James T.),
landscape painter, * 1853 Birmingham,
† 1930 – GB □ Johnson II; Mallalieu;
ThB XXXV; Wood.

Watts, *James W.*, portrait engraver, f. about 1848, † 13.3.1895 West Medford (Massachusetts) – USA ▯ Groce/Wallace.

Watts, *Jane* (Waldie, Jane), landscape painter, * about 1792, † 6.7.1826 – GB ▯ Grant; ThB XXXV.

Watts, *Jean Jones*, painter, * about 1910 New York, l. before 1961 – USA ▯ Vollmer V.

Watts, *John* → **Watts,** *John Cliffe*

Watts, *John (1766)*, mezzotinter, f. before 1766, l. 1776 – GB ▯ ThB XXXV.

Watts, *John (1770)*, landscape painter, * about 1770 – GB ▯ Grant; Mallalieu; ThB XXXV; Waterhouse 18.Jh..

Watts, *John (1815)*, ceramist, f. 1815, l. 1826 – GB ▯ ThB XXXV.

Watts, *John Cliffe*, architect, * 7.5.1785 Kildare (Kildare), † 28.3.1873 Adelaide (South Australia) – AUS, IRL ▯ DA XXXII.

Watts, *John William Hurrell*, architect, painter, designer, graphic artist, * 1850 Teignmouth, † 1917 – CDN, GB ▯ Harper.

Watts, *Ken*, painter, * 1932 London – GB ▯ Spalding.

Watts, *L.*, bookplate artist, f. 1750, l. 1780 – GB ▯ ThB XXXV.

Watts, *Leonard* (Watts, Leonard T.), portrait painter, * 1871, † 1951 – GB ▯ Bradshaw 1893/1910; Bradshaw 1911/1930; Johnson II; Wood.

Watts, *Leonard T.* (Wood) → **Watts,** *Leonard*

Watts, *Louisa M.* (Watts, Louisa Margaret; Watts, James T. (Mistress); Watts, M. Louisa), landscape painter, f. before 1884, † 1914 – GB ▯ Houfe; Johnson II; Wood.

Watts, *Louisa Margaret* (Houfe) → **Watts,** *Louisa M.*

Watts, *M. Louisa* (Johnson II) → **Watts,** *Louisa M.*

Watts, *Marjorie-Ann*, illustrator of childrens books, landscape painter, etcher, lithographer, f. 1955 – GB ▯ Peppin/Micklethwait.

Watts, *Meryl*, woodcutter, painter, modeller, * 1910 – GB ▯ Vollmer VI.

Watts, *Richard (1680)*, clockmaker, f. 1680 – GB ▯ ThB XXXV.

Watts, *Richard (1710)*, goldsmith, f. 1710, l. 1723 – GB ▯ ThB XXXV.

Watts, *Robert Marshall*, sculptor, performance artist, filmmaker, video artist, * 14.6.1923 Burlington (Iowa) – USA ▯ ContempArtists.

Watts, *S. (1780)* (Watts, S.), landscape painter, f. 1780, l. 1783 – GB ▯ Grant.

Watts, *S. (1820)*, lithographer, f. 1820, l. 1849 – GB ▯ Lister.

Watts, *Simon (1745)*, painter, * 1745, l. after 1783 – GB ▯ Waterhouse 18.Jh..

Watts, *Simon (1760)*, etcher, f. 1760, l. 1780 – GB ▯ ThB XXXV.

Watts, *T.*, miniature painter, f. about 1765, l. 1770 – GB ▯ Foskett.

Watts, *T. E.*, landscape painter, f. 1816, l. 1818 – GB ▯ Grant.

Watts, *W. (1802)* (Watts, W.), landscape painter, f. 1802, l. 1817 – GB ▯ Grant.

Watts, *W. (1846)*, steel engraver, f. 1846 – GB ▯ Lister.

Watts, *Walter Henri* (Watts, Walter Henry), portrait miniaturist, * 1776 or 1784 Ostindien, † 4.1.1842 Old Brompton or London – GB ▯ Foskett; Mallalieu; Schidlof Frankreich; ThB XXXV.

Watts, *Walter Henry* (Foskett; Mallalieu; Schidlof Frankreich) → **Watts,** *Walter Henri*

Watts, *William (1752)*, aquatintist, landscape painter, master draughtsman, copper engraver, topographer, * 1752 Moorfields, † 7.12.1851 Cobham (Surrey) – GB ▯ Grant; Houfe; Lister; Mallalieu; ThB XXXV.

Watts, *William (1821)*, portrait painter, genre painter, f. before 1821, l. 1825 – GB ▯ Grant; ThB XXXV.

Watts, *William (1896)*, landscape painter, f. 1896 – GB ▯ McEwan.

Watts, *William Clothier* (Watt, William Clothier), painter, master draughtsman, * 4.8.1869 Philadelphia (Pennsylvania), † 1961 Carmel Highlands (California) – USA ▯ Falk; Hughes.

Watts, *William John Yallop*, architect, * 1853, † 1937 – GB ▯ DBA.

Wattson, *A. Francis*, painter, f. 1898 – USA ▯ Falk.

Waty, painter, f. 1901 – F ▯ Bénézit.

Waty, *Ambrosius*, pewter caster, f. 1782 – SLO, D ▯ ThB XXXV.

Watz, *Antonius*, wood sculptor, stucco worker, architect, cabinetmaker, decorator, * Breslau, f. 1572, † 1603 Uppsala – S ▯ DA XXXII; SvK; SvKL V; ThB XXXV.

Watzal, *Johannes*, sculptor, * 22.2.1887 Eger (Böhmen), l. 1918 – CZ, D ▯ Davidson I; ThB XXXV; Vollmer V.

Watzdorf, *Heinrich August von*, painter, * 14.2.1760 Greiz, † 18.8.1824 or 1.9.1824 Darmstadt or Farnstädt – D ▯ ThB XXXV.

Watzek, *Gustav*, painter, * 31.8.1821 Roth-Kosteletz, † 1.10.1894 Roth-Kosteletz – CZ ▯ ThB XXXV; Toman II.

Watzek, *Hans*, photographer, * 20.12.1848 Bilin, † 1903 Wien – CZ, A ▯ DA XXXII; Krichbaum.

Watzek, *Hans Josef* → **Watzek,** *Hans*

Watzek, *Johann* → **Watzek,** *Hans*

Watzeleus (D'Ancona/Aeschlimann; DPB II) → **Waterloos,** *Henri van*

Watzeleus, *Henri van Watreloos Watehrlews* → **Waterloos,** *Henri van*

Watzelhan, *Carl*, portrait painter, landscape painter, * 3.2.1867 Mainz, † 9.1942 Wiesbaden – D ▯ ThB XXXV.

Watzen, *Berend*, painter, f. 1742, l. 1773 – D ▯ ThB XXXV.

Watzka, *Bedřich*, ceramist, sculptor, * 31.3.1906 Ústi nad Labem – CZ ▯ Toman II.

Watzker, *Urban*, stonemason, * Weida (Mähren), f. about 1551 – PL ▯ ThB XXXV.

Watzky, *Jakob*, goldsmith, f. 1641, l. 1679 – D ▯ ThB XXXV.

Watzky, *Pierre*, painter, sculptor, * 26.6.1932 Wittenheim – F ▯ Bauer/Carpentier VI; Bénézit.

Watzl, *Anton*, painter, etcher, * 26.5.1930 Linz (Donau) – A ▯ Fuchs Maler 20.Jh. IV; List; Vollmer VI; Wietek.

Watzlawik, *František*, painter, * 27.3.1815 Hranice, † 14.3.1893 Hranice – CZ ▯ Toman II.

Watzlawik, *Petra*, painter, graphic artist, sculptor, installation artist, * 19.7.1961 Köthen – D ▯ ArchAKL.

Watznauer, *Rudolf*, painter, graphic artist, * 16.4.1904 Oloumoc – CZ ▯ Toman II.

Watzsienn, *Joseph*, mason, f. 1605, l. 1608 – DK ▯ Weilbach VIII.

Waubke, *Martin*, ceramist, * 3.3.1959 – D ▯ WWCCA.

Waucquet, *Jehan* → **Waucquier,** *Jehan*

Waucquier, *Etienne Omer* → **Wauquier,** *Etienne Omer*

Waucquier, *Jehan*, cabinetmaker, f. 1570, l. 1591 – B, NL ▯ ThB XXXV.

Waud, *Alfred R.* (Waud, Alfred Rudolph), marine painter, master draughtsman, illustrator, photographer, * 2.10.1828 London, † 9.4.1891 Marietta (Georgia) – GB, USA ▯ Brewington; EAAm III; Falk; Groce/Wallace; Samuels.

Waud, *Alfred Rudolph* (Falk) → **Waud,** *Alfred R.*

Waud, *Reginald L.*, miniature painter, portrait painter, f. 1902 – GB ▯ Foskett.

Waud, *Richard de* (Harvey) → **Richard de Waud**

Waud, *William*, architect, illustrator, * before 1828 or about 1830 London, † 10.11.1878 Jersey City (New Jersey) – GB, USA ▯ Brewington; EAAm III; Falk; Groce/Wallace; Samuels.

Waudby, *A. J.*, painter, f. 1844, l. 1847 – GB ▯ Wood.

Waudby, *John*, sculptor, f. 1830, l. 1850 – GB ▯ Gunnis.

Waude, *Richard de* → **Richard de Waud**

Wauderlo, *Théodore*, sculptor, * 1861 or 1862 Schweiz, l. 24.2.1883 – USA ▯ Karel.

Wauer, *E. H.* (ThB XXXV) → **Wauer,** *William*

Wauer, *E. H. William* → **Wauer,** *William*

Wauer, *William* (Wauer, E. H.), sculptor, painter, graphic artist, * 26.10.1866 Oberwiesenthal, † 1962 Berlin – D ▯ Flemig; ThB XXXV; Vollmer V; Vollmer VI.

Waugh, *Alfred S.*, portrait sculptor, painter, * about 1810, † 18.3.1856 St. Louis (Missouri) – USA ▯ EAAm III; Groce/Wallace; Samuels.

Waugh, *Coulton*, marine painter, lithographer, copper engraver, cartoonist, illustrator, * 10.3.1896 Caldwell (North Yorkshire) or St. Ives (Cornwall), † 1973 – USA ▯ EAAm III; Falk; ThB XXXV; Vollmer V.

Waugh, *DeWitt, C.*, landscape painter, f. 1872, l. 1874 – CDN ▯ Harper.

Waugh, *Eliza* (Waugh, Mary Eliza), miniature painter, f. before 1860 – USA ▯ Groce/Wallace.

Waugh, *Elizabeth J.*, miniature painter, f. 1879, l. 1885 – GB ▯ Foskett; Johnson II; Wood.

Waugh, *Eric*, painter, * 1929 – GB ▯ Spalding.

Waugh, *F. J.* (Houfe) → **Waugh,** *Frederick Judd*

Waugh, *Frank Albert*, landscape architect, * 8.7.1869 Sheboygan (Wisconsin), † 20.3.1943 Amherst (Massachusetts) – USA ▯ EAAm III; Vollmer V.

Waugh, *Frederick J.* (Wood) → **Waugh,** *Frederick Judd*

Waugh, *Frederick Judd* (Waugh, F. J.; Waugh, Frederick J.), illustrator, painter, * 13.9.1861 Bordentown (New Jersey), † 10.9.1940 Provincetown (Massachusetts) – USA ▯ Brewington; EAAm III; Falk; Houfe; ThB XXXV; Vollmer V; Wood.

Waugh, *Hal*, painter, * about 1860, † 1941 Melbourne – AUS ▯ Robb/Smith.

Waugh, *Henry W.*, panorama painter, landscape painter, stage set painter, * about 1833 or 1835, † about 1870 England – USA ⊐ EAAm III; Groce/Wallace.

Waugh, *Ida*, painter, illustrator, * Philadelphia (Pennsylvania), f. 1888, † 1919 Philadelphia (Pennsylvania) – USA, GB ⊐ Falk; Houfe; ThB XXXV.

Waugh, *Joseph*, painter, f. 23.5.1699 – GB ⊐ Apted/Hannabuss.

Waugh, *Mary Eliza* (Groce/Wallace) → Waugh, *Eliza*

Waugh, *Nora*, flower painter, f. 1884, l. 1887 – GB ⊐ Johnson II; Pavière III.2; Wood.

Waugh, *S. B.*, painter, f. 1841, l. 1846 – GB ⊐ Wood.

Waugh, *Samuel B.*, painter, f. 1855 – USA ⊐ EAAm III.

Waugh, *Samuel Bell*, panorama painter, painter, * 1814 Mercer (Pennsylvania), † 1885 Janesville (Wisconsin) – USA ⊐ EAAm III; Groce/Wallace; Harper; ThB XXXV.

Waugh, *Sidney* (EAAm III; Samuels) → Waugh, *Sidney Biehler*

Waugh, *Sidney Biehler* (Waugh, Sidney), designer, sculptor, * 17.1.1904 Amherst (Massachusetts), † 1963 New York (?) – USA ⊐ EAAm III; Falk; Samuels; Vollmer V.

Waugh, *William*, artist, * about 1810 Philadelphia, l. 1850 – USA ⊐ Groce/Wallace.

Waumans, *Coenrad* (Waumans, Conrad), master draughtsman, copper engraver, * 19.6.1619 Antwerpen, † after 1681 – B, DK ⊐ ThB XXXV; Weilbach VIII.

Waumans, *Conrad* (Weilbach VIII) → Waumans, *Coenrad*

Waun, *Twizell*, master draughtsman, f. about 1840 – ZA ⊐ Gordon-Brown.

Wauquet, *Jehan* → Waucquier, *Jehan*

Wauquier, *Etienne Omer*, painter, lithographer, sculptor, * 16.10.1808 Cambrai, † 4.4.1869 Mons – B ⊐ DPB II; ThB XXXV.

Wauquière, *Etienne Omer* → Wauquier, *Etienne Omer*

Waus, *Theobald de* (Harvey) → Theobald de Waus

Waus, *William de* → William de Wauz

Wauschkuhn, *Harry*, painter, graphic artist, * 31.10.1900 Berlin – D ⊐ Vollmer V.

Wauters, *Camille*, landscape painter, * 13.11.1856 Temsche, † 10.9.1919 Lokeren – B, F ⊐ DPB II; ThB XXXV.

Wauters, *Charles Augustin*, painter, etcher, * 23.4.1811 Boom, † 4.11.1869 Mechelen – B ⊐ DPB II; ThB XXXV.

Wauters, *Constant* (Wouters, Constant), genre painter, * 5.6.1826 Antwerpen, † 22.9.1853 Neapel – B, I ⊐ DPB II; ThB XXXV.

Wauters, *David S.*, sculptor, f. 1932 – USA ⊐ Hughes.

Wauters, *Emile* (DA XXXII; DPB II; Schurr II) → Wauters, *Emile Charles*

Wauters, *Emile Charles* (Wauters, Emile), painter, * 19.11.1846 Brüssel, † 11.12.1933 Paris – B, F ⊐ DA XXXII; DPB II; Edouard-Joseph III; Schurr II; ThB XXXV.

Wauters, *Franz*, architect, f. 1767, l. 1780 – D ⊐ ThB XXXV.

Wauters, *Gomar* → Wouters, *Gomar*

Wauters, *Herman*, glass artist, painter, * 16.7.1929 Antwerpen – B ⊐ WWCGA.

Wauters, *I. L. de* → Wouters, *Jan Ludewick*

Wauters, *J.* (Wauters, J. W.), genre painter, portrait painter, history painter, * 1840, † 1869 – B ⊐ DPB II.

Wauters, *J. W.* (DPB II) → Wauters, *J.*

Wauters, *Jan Lieven* → Wouters, *Lieven*

Wauters, *Jan Ludewick* → Wouters, *Jan Ludewick*

Wauters, *Jef*, painter, * 26.2.1927 Mariakerke (Gent) – B ⊐ DPB II; Vollmer V.

Wauters, *Lieven* → Wouters, *Lieven*

Wauters, *Michel*, tapestry weaver, f. 1673, † 26.8.1679 Antwerpen – B ⊐ ThB XXXV.

Wauters, *Rinaldo* → Boteram

Wauthelet, *Zoé* (Wauthelet Batalha Reis, Zoé; Reis, Zoé Wauthelet Batalha), figure painter, portrait painter, pastellist, * 1867 Lüttich, † 1949 Lissabon – P ⊐ Cien años XI; Pamplona V; Tannock.

Wauthelet Batalha Reis, *Zoé* (Cien años XI; Pamplona V) → Wauthelet, *Zoé*

Wauthen, *Gérard* → Wauthier, *Gérard*

Wauthier, *Alexandrine Otteline Victoire*, miniature painter, * 4.4.1799 Breda (Noord-Brabant), † 19.5.1874 Den Haag (Zuid-Holland) – NL ⊐ Scheen II.

Wauthier, *Gérard*, tapestry craftsman, * St-Trond (?), f. 1542, l. 1557 – F ⊐ ThB XXXV.

Wauthier, *Herbert Francis*, master draughtsman, artisan, * 10.3.1881 London, l. before 1942 – GB ⊐ ThB XXXV.

Wauthier, *Jacquot*, architect, * Vaucouleurs, f. 1499, l. 1519 – F ⊐ ThB XXXV.

Wauthier, *Jean (1596)*, sculptor, f. 1596 – F, NL ⊐ ThB XXXV.

Wauthier, *Jean Jacquot* → Wauthier, *Jacquot*

Wauthier, *John M.*, landscape painter, f. 1803, l. 1823 – GB ⊐ Grant.

Wauthier, *Martin* → Gautier, *Martin*

Wautier, *Charles*, painter, * before 1630 Mons (?), † after 1686 Brüssel (?) – B, NL ⊐ DPB II; ThB XXXV.

Wautier, *Michaelina* (Bernt III; DPB II) → Woutiers, *Michaelina*

Wautiers, *Charles* → Wautier, *Charles*

Wautter, *Jakob* → Walter, *Jakob* (1608)

Wauwer, *Abraham van den* → Wouwer, *Abraham van den*

Wauz, *William de* (Harvey) → William de Wauz

Wave, *Jan* → Wavere, *Jan van*

Wavelet, *Auguste Jules Édouard*, photographer, * 9.3.1840 Arras, † 20.5.1909 Arras – F ⊐ Marchal/Wintrebert.

Wavell, *John*, engraver, * about 1825 England, l. 1861 – CDN ⊐ Harper.

Wavere, *Henneken van* → Wavere, *Jan van*

Wavere, *Jan van*, painter, carver (?), * Wouw (?), f. 1514, † 21.5.1521 or 22.12.1522 Mechelen – B, NL ⊐ ThB XXXV.

Waveren, *Catharina Alida van* → Mispelblom Beyer, *Catharina Alida*

Waverley, *John of* (Harvey) → John of Waverley

Wávra, *Fr. Lukas*, painter, * 1734, † 1804 – CZ ⊐ ThB XXXV.

Wávra, *Martin* (Vávra, Martin), painter, f. 1764 – CZ ⊐ ThB XXXV; Toman II.

Wavre, *Antoine*, architect, f. 1569, l. 1575 – CH ⊐ ThB XXXV.

Wavre, *François*, architect, * 1884 Neuchâtel, l. 1906 – CH, F ⊐ Delaire.

Wawerka, *Gerhard*, painter, * 7.7.1925 Wien – A ⊐ Fuchs Maler 20.Jh. IV; List.

Wawerka, *Lorenz*, architect, f. 1804, l. 1805 – CZ ⊐ ThB XXXV.

Wawersich, *Stefan* → Wabersich, *Stefan* (1785)

Waworoento, *P. G.*, graphic artist, * 22.12.1938 Den Haag (Zuid-Holland) – NL ⊐ Scheen II (Nachtr.).

Waworsich, *Stefan* → Wabersich, *Stefan* (1785)

Wawra, *Ad.*, goldsmith, f. 1908 – A ⊐ Neuwirth Lex. II.

Wawra, *Adolf*, silversmith, f. 1897, l. 1903 – A ⊐ Neuwirth Lex. II.

Wawra, *Josef*, portrait painter, * 14.6.1893 Wien, † 30.5.1935 Wien – A ⊐ Fuchs Geb. Jgg. II.

Wawra, *Fr. Lukas* → Wávra, *Fr. Lukas*

Wawrný, *Vojtěch* → Vavrný, *Vojtěch*

Wawronek, *Elisabeth*, painter, * 7.2.1868 Korneuburg, l. 28.2.1913 – A ⊐ Fuchs Maler 19.Jh. Erg.-Bd II; Fuchs Maler 19.Jh. IV.

Wawronek, *Elise* → Wawronek, *Elisabeth*

Wawrzeniecki, *Marian*, painter, master draughtsman, illustrator, bookplate artist, * 5.12.1863 Warschau, † 22.11.1943 Warschau – PL ⊐ ThB XXXV; Vollmer V.

Wawrzik, *Georg*, painter, master draughtsman, * 1899 Dresden, l. 1979 – D ⊐ BildKueFfm.

Wawrzyniak, *Jan*, painter, graphic artist, * 18.11.1971 Leipzig – D ⊐ ArchAKL.

Wawrzyniec → Hagen, *Lorentz*

Wawrzyniec → Laurentius (1525)

Wawrzyniec → Nowakowski, *Antoni Agapit*

Wax, *Jack*, glass artist, * 1954 Tarrytown (New York) – USA ⊐ WWCGA.

Waxman, *Bashka* → Paeff, *Bashka*

Waxmann, *Martin* (ArchAKL) → Waxmann, *Martinus*

Waxmann, *Martinus* → Axmann, *Martin*

Waxmann, *Martinus* (Waxmann, Martin), sgraffito artist, painter, f. about 1630 – SK ⊐ ThB XXXV.

Waxmann, *Márton* → Axmann, *Martin*

Waxmann, *Samuel* (Mistress) → Sheafer, *Frances Burwell*

Waxmuth, *Jeremias* → Wachsmuth, *Jeremias*

Waxschlunger (Maler-Familie) (ThB XXXV) → Waxschlunger, *Franz*

Waxschlunger (Maler-Familie) (ThB XXXV) → Waxschlunger, *Johann Georg*

Waxschlunger (Maler-Familie) (ThB XXXV) → Waxschlunger, *Johann Paul*

Waxschlunger, *Franz*, painter, † about 1705 (?) Bamberg (?) – D ⊐ ThB XXXV.

Waxschlunger, *Georg* (Sitzmann) → Waxschlunger, *Johann Georg*

Waxschlunger, *Johann Georg* (Waxschlunger, Georg), flower painter, f. 1690, † 15.11.1737 Bamberg – D ⊐ Pavière I; Sitzmann; ThB XXXV.

Waxschlunger, *Johann Paul*, flower painter, animal painter, * about 1660 (?) or 1660 Innsbruck (?), † 11.9.1724 München – D ⊐ Pavière I; ThB XXXV.

Way, *Andrew John Henry*, painter, * 27.4.1826 Washington (District of Columbia), † 7.2.1888 Baltimore (Maryland) – USA ⌘ EAAm III; Groce/Wallace; Pavière III.1; ThB XXXV.

Way, *Annie M.*, landscape painter, f. 1899, l. 1900 – CDN ⌘ Harper.

Way, *Benjamin*, bookplate artist, f. 1790 – GB ⌘ ThB XXXV.

Way, *C.* (Way, C. (Sen.)), painter, f. 1861 – GB ⌘ Johnson II; Wood.

Way, *C. Granville*, painter, f. 1913 – USA ⌘ Falk.

Way, *Charles Jones*, watercolourist, * 25.7.1834 or 1835 Dartmouth (Devonshire), † 1919 Schweiz – CDN, CH ⌘ Harper; Johnson II; Mallalieu; ThB XXXV.

Way, *Edna Martha*, genre painter, designer, * 5.1.1897 or 5.6.1897 Manchester (Vermont), l. before 1961 – USA ⌘ EAAm III; Falk; Vollmer V.

Way, *Emily C.* → Way, *John L.* (Mistress)

Way, *Fanny* (Way, Frances Elizabeth), portrait miniaturist, * 28.3.1871 London, † 1961 – GB ⌘ Foskett; ThB XXXV.

Way, *Frances Elizabeth* (Foskett) → Way, *Fanny*

Way, *George Brevitt*, landscape painter, * 29.10.1854 Baltimore (Maryland), l. 1904 – USA ⌘ Falk; ThB XXXV.

Way, *Harriott* → Hamilton, *Harriott*

Way, *Heinz von der*, painter, graphic artist, * 22.1.1888 Krefeld, l. before 1962 – D ⌘ Vollmer VI.

Way, *Helene* → Fitzpatrick, *Helene*

Way, *J.*, painter, f. 1855 – GB ⌘ Wood.

Way, *Jenny*, master draughtsman, f. about 1848 – S ⌘ SvKL V.

Way, *Johan* → Way, *Johan Vilhelm Carl*

Way, *Johan Vilhelm Carl* (Way, Johan Wilhelm Carl), miniature painter, glass painter, master draughtsman, graphic artist, * 18.6.1792 Rute (Gotland), † 10.4.1873 Stockholm – S, GB ⌘ Foskett; SvK; SvKL V; ThB XXXV.

Way, *Johan Wilhelm Carl* (SvKL V) → Way, *Johan Vilhelm Carl*

Way, *John*, architect, * 1848 or 1849, † 1878 – GB ⌘ DBA.

Way, *John L. (Mistress)*, portrait painter, f. 1886, l. 1896 – GB ⌘ Wood.

Way, *Marie Therese*, portrait painter, * 8.6.1807, † 7.12.1866 Uppsala – S ⌘ SvKL V.

Way, *Mary*, portrait painter, miniature painter, * New London (Connecticut)(?), f. 1811, l. 1819 – USA ⌘ Groce/Wallace; ThB XXXV.

Way, *Thomas R.* (Way, Thomas Robert), lithographer, illustrator, landscape painter, portrait painter, printmaker, * 1851 or 1861 or 1862 Torquay (Devonshire), † 1.3.1913 London – GB ⌘ Houfe; Johnson II; Lister; ThB XXXV; Wood.

Way, *Thomas Robert* (Houfe; Lister) → Way, *Thomas R.*

Way, *Tom R.* → Way, *Thomas R.*

Way, *William*, artist, f. 1859 – USA ⌘ Groce/Wallace.

Way, *William Cosens*, fruit painter, landscape painter, genre painter, * 1833 Torquay (Devonshire), † 1905 Newcastle upon Tyne – GB ⌘ Johnson II; Mallalieu; Pavière III.1; Pavière III.2; ThB XXXV; Wood.

Waybright, *Marianna*, painter, f. 1910 – USA ⌘ Falk.

Waycott, *Hedley William*, painter, artisan, * 9.2.1865 Corsham (Wiltshire), † 21.2.1938 – USA, GB ⌘ Falk.

Wayd, *Johannes*, architect, f. 1698, l. 1719 – D ⌘ ThB XXXV.

Waydelich, *Raymond* (Benezit, 1999) → Waydelich, *Raymond-Emile*

Waydelich, *Raymond-Emile* (Waydelich, Raymond), sculptor, * 14.9.1938 Strasbourg – F ⌘ Bauer/Carpentier VI; Bénézit.

Waydere, *Mathieu de* → Waeyer, *Mathieu de*

Waydmann, *August* → Weidmann, *August*

Wayenbeckere, *Arnould* → Waeyenbeckere, *Arnould*

Wayenberghe, *Ignace Joseph* → Waeyenberghe, *Ignace Joseph*

Wayer, *Jacob* → Weyer, *Jacob*

Wayer, *Mathieu de* → Waeyer, *Mathieu de*

Wayer, *Pieter de*, tapestry craftsman, f. about 1585, l. about 1614 – D, NL ⌘ ThB XXXV.

Wayere, *Pieter de* → Wayer, *Pieter de*

Wayland, *Adele Caillaud*, sculptor, painter, ceramist, * 14.8.1899 Oakland (California), † 20.8.1979 Honolulu – USA ⌘ Hughes.

Waylen, *James*, painter, f. 1834, l. 1838 – GB ⌘ Wood.

Waylett, *F.*, painter, illustrator, f. 1895, l. 1898 – GB ⌘ Houfe.

Wayman, *Kathryn*, sculptor, * 1962 – GB ⌘ Spalding.

Wayman, *Nelson P.*, painter, f. 1921 – USA ⌘ Falk.

Waymer, *Enrico* (Waymer, Giovanni Enrico; Vaymer, Giovanni Enrico), portrait painter, history painter, * 17.3.1665 Genua, † 11.1738 Genua – I ⌘ DEB XI; Schede Vesme III; ThB XXXV.

Waymer, *Gio. Enrico* → Waymer, *Enrico*

Waymer, *Giovanni Enrico* (DEB XI) → Waymer, *Enrico*

Waymouth, *George*, architect, * 1845, † 1923 – GB ⌘ DBA.

Waymouth, *William*, architect, f. 1845, l. 1886 – GB ⌘ DBA.

Waymouth, *William Charles*, architect, * 1871 or 1872, † 7.5.1967 Barnet – GB ⌘ Brown/Haward/Kindred; DBA.

Waynbach, *Johan*, goldsmith, f. 1495 – D ⌘ Zülch.

Wayne, *Jacob*, ebony artist, f. 1786 – USA ⌘ ThB XXXV.

Wayne, *James M.*, glass artist, * Los Gatos (California), f. 1965 – USA ⌘ WWCGA.

Wayne, *John*, architect, f. about 1740, † 1765 – USA ⌘ Tatman/Moss.

Wayne, *June C.*, painter, lithographer, * 7.3.1918 Chicago – USA ⌘ DA XXXIII; Vollmer V.

Wayne, *R. S.*, landscape painter, f. 1879, l. 1882 – GB ⌘ Johnson II; Wood.

Wayne, *Samuel*, architect, f. 1790, † 1890 – USA ⌘ Tatman/Moss.

Wayne, *William*, architect, f. 1911 – USA ⌘ Tatman/Moss.

Wayner, *Pancratius*, painter, * Landshut (Schlesien)(?), f. 1512, l. 1513 – PL, CZ ⌘ ThB XXXV.

Waysmann, *Luis*, painter, * 20.10.1910 Moisesville (Córdoba) or Santa Fé (Argentinien) – RA ⌘ EAAm III; Merlino.

Wayte, *Robert*, mason, f. 1415 – GB ⌘ Harvey.

Wayte, *Walter Alexander*, portrait painter, f. 1934 – GB ⌘ Vollmer V.

Waytt, *Richard*, painter, * 1955 Lynwood (California) – USA ⌘ Dickason Cederholm.

Waywell, *Alice* → Waywell, *Alice Doreen*

Waywell, *Alice Doreen*, painter, * 26.1.1920 England – CDN, GB ⌘ Ontario artists.

Waywike, *Maynard* → Vewicke, *Maynard*

Wayzer, *Baltazár*, bell founder, f. 1584, l. 1587 – SK ⌘ ArchAKL.

Wayzer, *Balthasar* → Wayzer, *Baltazár*

Wayzer, *Ján*, bell founder, f. 1584, l. 1587 – SK ⌘ ArchAKL.

Wazelin → Waselin

Wazen, potter, * 1823, † 1896 – J ⌘ Roberts.

Wążyk, *Gizela*, portrait painter, * about 1910 Warschau, † 1943 (Konzentrationslager) Auschwitz – PL ⌘ Vollmer V.

Wdeman, *Ralph*, carpenter, f. about 1175, l. 1200 – GB ⌘ Harvey.

Weadell, illustrator, f. 1898 – USA ⌘ Falk.

Weal, painter, * 1878 Reims, † 1962 – F ⌘ Bénézit; Schurr II.

Weale, *J.*, painter(?), f. 1849 – ZA ⌘ Gordon-Brown.

Weale, *William of Wolverhampton*, sculptor, f. 1835 – GB ⌘ Gunnis.

Weall → Sedgewick, *Alfred Outwaite*

Weall → Weall, *John*

Weall, *John*, architect, f. before 1859, l. 1882 – GB ⌘ Brown/Haward/Kindred.

Weall, *Sydney F.*, painter, f. 1876, l. 1877 – GB ⌘ Wood.

Wear, *Maud M.* (Wear, Maud Marian), miniature painter, portrait painter, * 8.12.1873 London, l. 1903 – GB ⌘ Foskett; ThB XXXV; Wood.

Wear, *Maud Marian* (Wood) → Wear, *Maud M.*

Wearing, *Dorothy Compton*, painter, * 12.8.1917 Edgewater (Alabama) – USA ⌘ Falk.

Wearing, *John*, stonemason, f. 1699 – GB ⌘ Gunnis.

Wearne, *H.*, painter, f. 1851, l. 1856 – GB ⌘ Wood.

Wearne, *Helen*, painter, f. 1874, l. 1885 – GB ⌘ McEwan.

Wearstler, *Albert M.*, painter, master draughtsman, * 5.6.1893 Marlboro (Ohio), † 3.3.1955 – USA ⌘ Falk.

Weatherby, ceramist, f. 1750, † 1762 – GB ⌘ ThB XXXV.

Weatherby, *Evelyn Mae*, painter, etcher, lithographer, * 2.10.1897 New York, l. 1940 – USA ⌘ Falk.

Weatherby, *J.*, still-life painter, f. 1823, l. 1824 – GB ⌘ Grant; Lewis; Pavière III.1.

Weatherhead, *Isabel*, still-life painter, f. 1876 – GB ⌘ McEwan.

Weatherhead, *J.*, steel engraver, f. 1869 – GB ⌘ Lister.

Weatherhead, *Tim*, painter, * 1964 Redhill (Surrey) – GB ⌘ Spalding.

Weatherhead, *William Harris*, genre painter, * 1843 London, † about 1903 – GB ⌘ Johnson II; Mallalieu; Wood.

Weatherhill, *George* (Johnson II) → Weatherill, *George*

Weatherhill, *Mary*, landscape painter, f. 1858, l. 1880 – GB ⌘ Johnson II; Mallalieu; Wood.

Weatherhill, *Sarah Ellen* (Wood) → Weatherill, *Sarah Ellen*

Weatherill, *George* (Weatherhill, George), painter, * 1810 Staithes (North Yorkshire), † 1890 Whitby (North Yorkshire) – GB ⊡ Johnson II; Mallalieu; Turnbull.

Weatherill, *Richard,* painter, * 1844 Whitby, † 1913 – GB ⊡ Mallalieu; Turnbull.

Weatherill, *Sarah Ellen* (Weatherhill, Sarah Ellen), genre painter, landscape painter, * Whitby (Yorkshire), f. 1858, l. 1868 – GB ⊡ Johnson II; Mallalieu; Turnbull; Wood.

Weatherley, *Paul E.,* landscape painter, f. 1967 – GB ⊡ McEwan.

Weatherley, *William Samuel,* architect, * 1851 London, † 3.1.1922 – GB ⊡ DBA.

Weatherly, *Newton,* painter, f. 1925 – USA ⊡ Falk.

Weatherly, *Richard,* bird painter, * 1947 Australien (?) – GB ⊡ Lewis.

Weatherson, *Alexander,* painter, * 1930 Mansfield (Nottinghamshire) – GB ⊡ Vollmer V.

Weatherston, *Mary Helen Moss,* painter, * 31.5.1916 Hamilton (Ontario) – CDN ⊡ Ontario artists.

Weatherston, *Mary Moss* → **Weatherston,** *Mary Helen Moss*

Weatherstone, *Alfred C.,* painter, f. 1888, l. 1903 – GB ⊡ Wood.

Weaver (1797) (Groce/Wallace) → **Weaver,** *John*

Weaver (1873), fruit painter, porcelain painter, animal painter, f. before 1873 – GB ⊡ Neuwirth II.

Weaver, *Ann Vaughan,* sculptor, * Selma (Alabama), f. 1930 – USA ⊡ Falk.

Weaver, *Arthur,* portrait painter, landscape painter, * 25.2.1918 London – GB ⊡ Vollmer VI.

Weaver, *Arthur F.* (Mistress) → **Weaver,** *Martha Tibbals*

Weaver, *B. Maie,* painter, * 12.12.1875 New Hartford (Connecticut), l. 1947 – USA ⊡ Falk.

Weaver, *Beulah Barnes,* painter, sculptor, * 8.7.1882 Washington (District of Columbia), l. 1947 – USA ⊡ Falk.

Weaver, *Buck,* painter, * 1888 England, † about 1965 Los Angeles – USA ⊡ Hughes.

Weaver, *Charles,* bird painter, porcelain painter, f. 1886 – GB ⊡ Neuwirth II.

Weaver, *Claude* → **Weaver,** *Lamar*

Weaver, *Emily,* painter, f. 1900 – GB ⊡ Wood.

Weaver, *Emma Matern,* painter, * 10.5.1862 Sandusky (Ohio), l. 1913 – USA ⊡ Falk.

Weaver, *Florence M.,* painter, decorator, * 13.5.1879 Iowa Falls (Iowa), l. 1947 – USA ⊡ Falk.

Weaver, *George M.,* panorama painter, painter, f. 1858 – USA ⊡ Groce/Wallace; Hughes.

Weaver, *Grover Opdycke,* painter, * Montpelier (Ohio), f. 1927 – USA, F ⊡ Falk.

Weaver, *Harold,* painter, f. 1921 – USA ⊡ Hughes.

Weaver, *Henry,* architect, † 1886 – GB ⊡ DBA.

Weaver, *Herbert P.* (Bradshaw 1893/1910; Bradshaw 1911/1930; Bradshaw 1931/1946) → **Weaver,** *Herbert Persons*

Weaver, *Herbert Parsons* (Wood) → **Weaver,** *Herbert Persons*

Weaver, *Herbert Persons* (Weaver, Herbert Parsons; Weaver, Herbert P.), architectural painter, * 1872 Worcester, † 1945 – GB ⊡ Bradshaw 1893/1910; Bradshaw 1911/1930; Bradshaw 1931/1946; Vollmer V; Wood.

Weaver, *Inez Belva,* painter, * 3.5.1872 Marshall Country (Ohio), l. 1933 – USA ⊡ Falk.

Weaver, *J.* → **Weaver,** *Thomas*

Weaver, *J.,* landscape painter, f. 1801, l. 1809 – GB ⊡ Grant.

Weaver, *James,* porcelain painter, * about 1839, † about 1880 or 1890 or 1899 – GB ⊡ Neuwirth II.

Weaver, *Jay,* painter, f. 1947 – USA ⊡ Falk.

Weaver, *John* (Weaver (1797); Weaver, Joseph), portrait painter, f. about 1797, l. 1809 – USA, CDN ⊡ EAAm III; Groce/Wallace; Harper.

Weaver, *John* (Mistress) → **Weaver,** *Margarita Weigle*

Weaver, *John Pyefinch,* painter, * 29.1.1814 Shrewsbury (Shropshire) (?), l. 1843 – GB ⊡ ThB XXXV.

Weaver, *Joseph* (EAAm III) → **Weaver,** *John*

Weaver, *L.,* painter, f. 1860 – GB ⊡ Wood.

Weaver, *Lamar,* painter, * 1918 Atlanta (Georgia) – USA ⊡ Dickason Cederholm.

Weaver, *Leroy C.,* painter, f. 1942 – USA ⊡ Dickason Cederholm.

Weaver, *Lewis,* engraver, * about 1830 Deutschland, l. 1860 – USA ⊡ Groce/Wallace.

Weaver, *M.,* portrait painter, * Bath (?), f. 1766, l. 1767 – IRL ⊡ Strickland II; ThB XXXV; Waterhouse 18.Jh..

Weaver, *Margarita Weigle,* painter, f. 1925 – USA ⊡ Falk.

Weaver, *Martha Tibbals,* ceramist, * 8.5.1859 Cleveland (Ohio), l. 1940 – USA ⊡ Falk.

Weaver, *P. T.,* portrait painter, f. about 1797 – USA, IRL ⊡ ThB XXXV.

Weaver, *Pamela,* painter, f. 1970 – USA ⊡ Dickason Cederholm.

Weaver, *Peter Malcolm,* painter, master draughtsman, * 10.6.1927 – GB ⊡ Vollmer VI.

Weaver, *R. B.,* watercolourist, f. 1932 – USA ⊡ Hughes.

Weaver, *Rene,* watercolourist, * 1898 Pocatello (Idaho), † 6.7.1984 San Francisco (California) – USA ⊡ Hughes.

Weaver, *Robert Edward,* painter, * 15.11.1914 Peru (Indiana) – USA ⊡ EAAm III; Falk.

Weaver, *Stephanie,* artist, f. 1972 – USA ⊡ Dickason Cederholm.

Weaver, *Thomas,* painter, * 11.1774 or 12.1774 Worthen (Salop), † 1843 Liverpool – GB ⊡ ThB XXXV.

Weaver, *W. H.,* painter, f. 1867 – USA ⊡ Samuels.

Weaver, *William John* → **Weaver,** *John*

Weaver & Preston → **Preston**

WEB → **Baltus,** *Jean*

Web, *Charles* → **Gilbert,** *C. Web*

Web-Gilbert, *Charles,* sculptor, * 1869 Talbot (Victoria), † 3.10.1925 – AUS, GB ⊡ ThB XXXV.

Webb (1712), painter, f. 1712 – GB ⊡ Waterhouse 18.Jh..

Webb (1844), painter, f. 1844 – GB ⊡ Grant; Wood.

Webb, *A.* (Johnson II) → **Webb,** *Archibald* (1825)

Webb, *A. B.* (Robb/Smith) → **Webb,** *Archibald Bertram*

Webb, *A. C.,* graphic artist, painter, * 1.4.1888 or 1.4.1892 Nashville (Tennessee), l. before 1942 – USA ⊡ Edouard-Joseph III; Falk; ThB XXXV.

Webb, *Aileen,* painter, f. 1947 – USA ⊡ Falk.

Webb, *Albert James,* painter, etcher, lithographer, * 25.7.1891 New York, l. 1940 – USA ⊡ Falk.

Webb, *Amy,* painter, f. 1886 – GB ⊡ Johnson II; Wood.

Webb, *Anthony,* painter, * 1932 Sheffield – GB ⊡ Spalding.

Webb, *Arch.* (Bradshaw 1824/1892; Bradshaw 1893/1910) → **Webb,** *Archibald* (1886)

Webb, *Archibald (1825)* (Webb, A.), painter, f. 1825, l. 1866 – GB ⊡ Grant; Johnson II; Mallalieu; Wood.

Webb, *Archibald (1886)* (Webb, Arch.), landscape painter, f. 1886, l. 1892 – GB ⊡ Bradshaw 1824/1892; Bradshaw 1893/1910; Johnson II; Mallalieu; Wood.

Webb, *Archibald (1887)* (Ries) → **Webb,** *Archibald Bertram*

Webb, *Archibald Bertram* (Webb, Archibald (1887); Webb, A. B.), book illustrator, watercolourist, woodcutter, poster artist, landscape painter, * 4.3.1887 Ashford (Kent), † 1944 Perth – GB, AUS ⊡ Peppin/Micklethwait; Ries; Robb/Smith; ThB XXXV; Vollmer V.

Webb, *Arthur Frederick,* architect, * 1880, † 1935 – GB ⊡ DBA.

Webb, *Aston,* architect, * 22.5.1849 London or Clapham (London), † 21.8.1930 London – GB ⊡ DA XXXIII; Dixon/Muthesius; Gray; ThB XXXV.

Webb, *Benjamin,* architect, * 1819, † 1885 – GB ⊡ DBA.

Webb, *Bernhard Hugh,* architect, * 1873, † before 11.3.1919 – GB ⊡ DBA.

Webb, *Boyd,* photographer, conceptual artist, * 3.7.1947 Christchurch (Neuseeland) – NZ, GB ⊡ DA XXXIII; Spalding.

Webb, *Byron,* animal painter, f. 1846, l. 1866 – GB ⊡ Grant; Johnson II; Wood.

Webb, *C.,* flower painter, f. 1888 – GB ⊡ Johnson II; Wood.

Webb, *C. M.,* portrait painter, f. 1829 – GB ⊡ Johnson II.

Webb, *Charales,* architect, * 26.11.1821 Sudbury (Suffolk), † 9.8.1898 Melbourne (Victoria) – GB, AUS ⊡ DA XXXIII.

Webb, *Charles A.,* painter, f. 1924 – USA ⊡ Falk.

Webb, *Charles Clayton* → **Webb,** *Todd*

Webb, *Charles Marsh* → **Gilbert,** *C. Web*

Webb, *Charles Meer,* painter, * 16.7.1830 London, † 9.12.1895 or 11.12.1895 Düsseldorf – D, B ⊡ ThB XXXV.

Webb, *Charles Nash* → **Gilbert,** *C. Web*

Webb, *Clifford* (Webb, Clifford Cyril; Webb, Clifford C.), book illustrator, watercolourist, woodcutter, etcher, * 14.2.1895 London, † 1971 or 1972 – GB ⊡ Bradshaw 1931/1946; Bradshaw 1947/1962; British printmakers; Peppin/Micklethwait; Spalding; ThB XXXV; Vollmer V.

Webb, *Clifford C.* (ThB XXXV) → **Webb,** *Clifford*

Webb, *Clifford Cyril* (British printmakers; Peppin/Micklethwait) → **Webb,** *Clifford*

Webb, *Cother* (Webb, John Cother), mezzotinter, * 1855 Torquay (Devonshire), † 19.11.1927 London – GB ▢ Lister; ThB XXXV.

Webb, *Dora,* miniature painter, sculptor, * 6.5.1888 or 8.5.1888 Stamford (Lincolnshire), l. before 1961 – GB ▢ Foskett; ThB XXXV; Vollmer V.

Webb, *Dora Elizabeth,* watercolourist, artisan, * London, f. 1934 – GB ▢ Vollmer V.

Webb, *Duncan,* copper engraver, † 1832 – GB ▢ Lister; ThB XXXV.

Webb, *E. W.,* animal painter, * 1805 (?), † 1854 – GB ▢ Grant; Wood.

Webb, *Ebenezer R.,* wood engraver, f. 1846 – USA ▢ Groce/Wallace.

Webb, *Edith Buckland,* painter, illustrator, * 11.12.1877 Bountiful (Utah), † 28.10.1959 Los Angeles (California) – USA ▢ Falk; Hughes.

Webb, *Edward (1718),* goldsmith, † 21.10.1718 – USA ▢ ThB XXXV.

Webb, *Edward (1805),* copper engraver, watercolourist, * 1805 London, † 1854 or 1864 Malvern – GB ▢ Lister; Mallalieu; ThB XXXV; Wood.

Webb, *Edward (1850)* (Webb, Edward-Gaston), architect, * 1850, l. 1900 – GB ▢ DBA; Delaire.

Webb, *Edward Doran,* architect, * 1864, † 1931 – GB ▢ DBA.

Webb, *Edward-Gaston* (Delaire) → **Webb,** *Edward* (1850)

Webb, *Edward J.,* architect, f. 1842 – USA ▢ Groce/Wallace.

Webb, *Edward William,* sculptor, * 1811, l. 1829 – GB ▢ Gunnis.

Webb, *Eliza (1820),* miniature painter, f. 1820, l. 1827 – GB ▢ Schidlof Frankreich.

Webb, *Eliza (1890),* painter, f. 1890, l. 1893 – GB ▢ Wood.

Webb, *Elizabeth Holden,* artisan, typeface artist, * Genf, f. 1940 – CH, USA ▢ Falk.

Webb, *Ernest,* sculptor, illustrator, f. 1907 – GB ▢ Houfe.

Webb, *Francis,* illustrator, f. 16.10.1866 – CDN ▢ Harper.

Webb, *Garl,* painter, * 3.2.1908 Peru (Indiana) – USA ▢ Falk.

Webb, *George A. J.,* painter, † 1943 Adelaide – AUS ▢ Robb/Smith.

Webb, *George Alfred John* → **Webb,** *George A. J.*

Webb, *George Bish,* architect, f. 29.1.1838, † 1860 – GB ▢ DBA.

Webb, *George William,* architect, * 1853, † 1936 Reading – GB ▢ DBA.

Webb, *Grace* (EAAm III) → **Webb,** *Grace Agnes Parker*

Webb, *Grace Agnes Parker* (Webb, Grace), painter, * 24.8.1898 Vergennes (Vermont), l. 1947 – USA ▢ EAAm III; Falk.

Webb, *H. T.,* portrait painter, f. 1840 – USA ▢ Groce/Wallace.

Webb, *Harry George (1882/1893),* landscape painter, f. 1882, l. 1893 – GB ▢ Johnson II; Wood.

Webb, *Harry George (1882/1914),* landscape painter, etcher, book designer, * 1882, † 1914 – GB ▢ Houfe.

Webb, *Henry,* landscape painter, f. 1861, l. 1873 – GB ▢ Johnson II; Wood.

Webb, *Herbert C.,* painter, f. 1924 – USA ▢ Falk; Hughes.

Webb, *J. (1816),* landscape painter, f. 1816 – GB ▢ Grant.

Webb, *J. (1824),* copper engraver, f. 1824 – GB ▢ Johnson II.

Webb, *J. (1892),* painter, f. 1892 – IRL ▢ Johnson II; Wood.

Webb, *J. R.,* landscape painter, f. 1829 – GB ▢ Grant.

Webb, *Jacob Lewis* (Webb, Jacob Louis), painter, * 1856 Washington, † 1928 – USA ▢ Falk; ThB XXXV.

Webb, *Jacob Louis* (Falk) → **Webb,** *Jacob Lewis*

Webb, *James (1810),* engraver, * about 1810, l. 1850 – USA ▢ Groce/Wallace.

Webb, *James (1817),* engraver, * about 1817 England, l. 1860 – USA ▢ Groce/Wallace.

Webb, *James (1825),* marine painter, landscape painter, * about 1825, † 1895 London – GB ▢ Brewington; Gordon-Brown; Grant; Johnson II; Mallalieu; ThB XXXV; Wood.

Webb, *James Edwin,* architect, * 1868, † 1933 – GB ▢ DBA.

Webb, *James Elwood,* painter, bookplate artist, * Hamorton (Pennsylvania), f. 1930, † 1940 Los Angeles – USA ▢ Falk; Hughes.

Webb, *James Henry,* architect, * 16.12.1873 Dublin, l. 1908 – IRL, GB ▢ DBA.

Webb, *John (1611),* stage set designer, engineer, * 1611 London or Little Britain (London), † 30.10.1674 Butleigh – GB ▢ Colvin; DA XXXIII; ELU IV; ThB XXXV.

Webb, *John (1754),* landscape gardener, gardener, * about 1754, † 25.5.1828 Lee Hall – GB ▢ Colvin.

Webb, *John (1790),* copper engraver, f. 1790, l. 1835 – GB ▢ Lister.

Webb, *John (1805),* topographer, f. 1805, l. 1816 – GB ▢ Houfe.

Webb, *John B.,* wood engraver, f. about 1871, l. 1889 – CDN ▢ Harper.

Webb, *John Cother* (Lister) → **Webb,** *Cother*

Webb, *Joseph (1908)* (Webb, Joseph), painter, graphic artist, * 1908 Ealing (London), † 1962 – GB ▢ British printmakers; McEwan; Spalding; ThB XXXV; Vollmer V.

Webb, *Joseph (1911),* architect, f. before 1911, l. 1914 – GB ▢ Brown/Haward/Kindred.

Webb, *Josephine,* portrait painter, landscape painter, * 26.12.1853 Dublin (Dublin), † 3.11.1924 – IRL ▢ Snoddy.

Webb, *K. S.,* painter, f. 1880 – GB ▢ Johnson II; Wood.

Webb, *Kenneth,* painter, * 1927 London – GB ▢ Spalding; Windsor.

Webb, *M. D.* (Johnson II; Wood) → **Robinson,** *M. D.* (Mistress)

Webb, *Margaret Ely,* painter, illustrator, designer, etcher, * 27.3.1877 Urbana (Illinois), † 12.1.1965 Santa Barbara (California) – USA ▢ EAAm III; Falk; Hughes.

Webb, *Marie,* painter, * 1901 Sydney – F, AUS ▢ Vollmer V.

Webb, *Mary* → **Ward,** *Mary* (1823)

Webb, *Mary,* painter, * 1939 London – GB ▢ Spalding.

Webb, *Matt.,* painter, f. 1890 – GB ▢ Johnson II.

Webb, *Maurice Everett,* architect, * 1880, † before 17.11.1939 – GB ▢ DBA.

Webb, *Mohala Dora* → **Webb,** *Dora*

Webb, *Mohala Theodora* → **Webb,** *Dora*

Webb, *Nancy,* founder, sculptor, master draughtsman, printmaker, * 27.12.1926 Concord (New Hampshire) – USA ▢ Watson-Jones.

Webb, *Octavius,* animal painter, f. 1880, l. 1889 – GB ▢ Johnson II; Wood.

Webb, *Paul,* cartoonist, * 20.9.1902 Towanda (Pennsylvania) – USA ▢ EAAm III; Falk.

Webb, *Philip (1831)* (Webb, Philip Speakman; Webb, Philip), architect, decorator, artisan, * 12.1.1831 Oxford (Oxfordshire), † 17.4.1915 Worth (Sussex) – GB ▢ Brown/Haward/Kindred; DA XXXIII; Dixon/Muthesius; ELU IV; ThB XXXV.

Webb, *Philip (1858),* painter, f. 1858 – GB ▢ Wood.

Webb, *Philip Speakman* (Brown/Haward/Kindred) → **Webb,** *Philip* (1831)

Webb, *Richard,* painter, * 1963 – GB ▢ Spalding.

Webb, *Richard Kenton,* painter, * 1959 – GB ▢ Spalding.

Webb, *Robert* (Webb, Robert (Junior)), painter, f. 1919 – USA ▢ Falk.

Webb, *Samuel,* architect, f. 1817, l. 1857 – USA ▢ Tatman/Moss.

Webb, *Stephen,* sculptor, * 16.2.1849, † 7.1933 (?) – GB ▢ ThB XXXV.

Webb, *Stephen (1805),* architect, * 1805 Long Melford (Suffolk), † 1871 – GB ▢ Brown/Haward/Kindred.

Webb, *Sydney,* painter, * 1837, † 1919 – GB ▢ Wood.

Webb, *T. (1776),* sculptor, f. 1776, l. 1786 – GB ▢ Gunnis.

Webb, *T. (1824),* landscape painter, f. 1824 – GB ▢ Grant.

Webb, *Theodora* → **Webb,** *Dora*

Webb, *Thomas (1683),* architect, f. 1683, l. 1696 – GB ▢ Colvin.

Webb, *Thomas (1800),* medalist, f. about 1800, l. about 1830 – GB ▢ ThB XXXV.

Webb, *Thomas (1841),* painter, f. 1841, l. 1869 – GB ▢ McEwan.

Webb, *Thomas (1927),* painter, f. 1927 – USA ▢ Falk.

Webb, *Todd,* photographer, * 15.9.1905 Detroit (Michigan) – USA ▢ Falk; Naylor.

Webb, *Vonna Owings,* landscape painter, * 2.6.1876 Sunshine (Colorado), † 27.7.1964 Manhattan Beach (California) – USA ▢ Falk; Hughes; Samuels.

Webb, *W. (1819),* sports painter, portrait painter, animal painter, f. before 1819, l. 1828 – GB ▢ ThB XXXV.

Webb, *W. (1853),* marine painter, lithographer, f. about 1853, l. before 1982 – ZA ▢ Brewington.

Webb, *W. (1869),* photographer, f. 1869, l. 1870 – CDN ▢ Harper.

Webb, *W. (?),* painter, f. 1853 – ZA ▢ Gordon-Brown.

Webb, *W. D.* → **Robinson,** *Henry Harewood* (Mistress)

Webb, *Walter,* architect, * 7.1854 Evesham (Worcestershire), l. 1907 – GB ▢ DBA.

Webb, *Westfield,* portrait painter, landscape painter, flower painter, f. 1761, † 1772 – GB ▢ Grant; Pavière II; ThB XXXV; Waterhouse 18.Jh..

Webb, *William (1766),* still-life painter, f. 1766 – GB ▢ Pavière II; Waterhouse 18.Jh..

Webb, *William (1819),* landscape painter, f. 1819, l. 1828 – GB ▢ Grant.

Webb, *William Arthur,* architect, * 1861, † before 23.2.1923 – GB ▢ DBA.

Webb, *William Edward,* landscape painter, marine painter, * about 1862, † 1903 – GB ▢ ThB XXXV; Wood.

Webb, *William J.,* genre painter, animal painter, landscape painter, illustrator, f. 1853, l. 1882 – GB ▢ Houfe; Johnson II; Ries; ThB XXXV; Wood.

Webb, *William N.,* painter, f. 1850 – USA ▢ Groce/Wallace.

Webbe → **Webb** (1712)

Webbe, *Alfred,* architect, f. 1890, l. 1914 – GB ▢ DBA.

Webbe, *Diana,* painter, * London, f. 1961 – GB ▢ Spalding.

Webbe, *John* → **Webb,** *John* (1754)

Webbe, *Thomas Octavius,* architect, * 1870, † 1935 – GB ▢ DBA.

Webbe, *William,* architect, * 1812, † 1876 – GB ▢ DBA.

Webbe, *William J.* → **Webb,** *William J.*

Webbenham, *Peter de* (Harvey) → **Peter de Webbenham**

Webber (1771) (Webber), miniature painter, f. 1771 – GB ▢ Foskett; Schidlof Frankreich.

Webber (1830) (Webber (Mistress)), master draughtsman, f. 1830 – USA ▢ Groce/Wallace.

Webber, *A. Huish,* miniature painter, f. 1898 – GB ▢ Foskett.

Webber, *B.,* flower painter, f. 1822 – GB ▢ Pavière III.1.

Webber, *Charles T.,* portrait painter, history painter, landscape painter, sculptor, * 31.12.1825 Cayuga Lake (New Jersey) or Cincinnati (Ohio), † 1911 Cincinnati (Ohio) – USA ▢ EAAm III; Falk; Groce/Wallace; Samuels.

Webber, *Elbridge Wesley,* landscape painter, marine painter, * 5.5.1839 Gardiner (Maine), † 3.11.1914 Wollaston (Massachusetts) – USA ▢ Brewington.

Webber, *Ethel,* miniature painter, f. 1909 – GB ▢ Foskett.

Webber, *Frederick,* architect, f. 1897, l. 1922 – USA ▢ Tatman/Moss.

Webber, *Gordon McKinley,* painter, * 12.3.1909 Sault-Ste-Marie (Ontario) – CDN ▢ EAAm III; Vollmer V.

Webber, *H. J. (Mistress),* painter, f. 1932 – USA ▢ Hughes.

Webber, *Harold,* architect, * 1896 Ft. Wayne (Indiana), † 18.4.1971 – USA ▢ Tatman/Moss.

Webber, *Heinrich* → **Webber,** *Henry*

Webber, *Henry,* sculptor, * 15.7.1754 London, † 1826 London – GB ▢ Gunnis; ThB XXXV.

Webber, *Henry Stanton,* architect, * 6.7.1878 Maidenhead, l. 1907 – GB, ZA ▢ DBA.

Webber, *Huart,* architect, † before 28.4.1933 – GB ▢ DBA.

Webber, *Johan* → **Webber,** *John*

Webber, *Johann* → **Webber,** *John*

Webber, *John,* master draughtsman, etcher, landscape painter, miniature painter (?), * 6.10.1750 or 6.10.1751 London, † 29.4.1793 London – GB ▢ Brewington; DA XXXIII; EAAm III; Foskett; Gordon-Brown; Grant; Harper; Mallalieu; Robb/Smith; Samuels; ThB XXXV; Waterhouse 18.Jh..

Webber, *John Huish,* architect, f. 1868, l. 1883 – GB ▢ DBA.

Webber, *Josiah,* architect, f. 1862, l. 1872 – GB ▢ DBA.

Webber, *Michael,* painter, graphic artist, potter, * 30.6.1926 London – GB ▢ Vollmer VI.

Webber, *Percival,* architect, † before 14.5.1937 – GB ▢ DBA.

Webber, *Sacharias,* painter, master draughtsman, etcher, * about 1644 or 1645 Amsterdam, † before 17.1.1696 Amsterdam – NL ▢ ThB XXXV; Waller.

Webber, *Wesley,* illustrator, marine painter, * 5.5.1839 or 1841 Gardiner (Maine), † 3.11.1914 or 4.11.1914 Boston (Massachusetts) – USA ▢ Falk; ThB XXXV.

Webber, *William Edward,* marine painter, f. 1880, l. 1904 – GB ▢ Brewington.

Webber, *William John Seward,* sculptor, * 1843 Exeter (Devonshire), l. 1891 – GB ▢ ThB XXXV.

Webbers, *Carel,* master draughtsman, etcher, * 1766 Willemstad (Noord-Brabant), † 10.3.1837 Den Haag (Zuid-Holland) – NL ▢ Scheen II; ThB XXXV; Waller.

Webbers, *J.* → **Webbers,** *S.*

Webbers, *S.,* copper engraver, f. about 1656, l. about 1665 – NL ▢ ThB XXXV.

Webbster, *Harry,* painter, * 1921 – GB ▢ Spalding.

Webeling, *Joh. Andreas,* wood sculptor, turner, * 11.1666 or 11.1667, † before 24.3.1744 Kassel – D ▢ ThB XXXV.

Weber (Goldschmiede-Familie) (ThB XXXV) → **Weber,** *Daniel* (1649)

Weber (Goldschmiede-Familie) (ThB XXXV) → **Weber,** *Felix Johann*

Weber (Goldschmiede-Familie) (ThB XXXV) → **Weber,** *Hermann*

Weber (Goldschmiede-Familie) (ThB XXXV) → **Weber,** *Peter Paul*

Weber (Maurer-Familie) (ThB XXXV) → **Weber,** *Andreas* (1798)

Weber (Maurer-Familie) (ThB XXXV) → **Weber,** *Caspar*

Weber (Maurer-Familie) (ThB XXXV) → **Weber,** *Sebastian*

Weber (Maurer-Familie) (ThB XXXV) → **Weber,** *Simon* (1695)

Weber (Musterzeichner-Familie) (ThB XXXV) → **Weber,** *Benjamin*

Weber (Musterzeichner-Familie) (ThB XXXV) → **Weber,** *Carl Friedrich* (1752)

Weber (Musterzeichner-Familie) (ThB XXXV) → **Weber,** *Carl Friedrich* (1829)

Weber (Musterzeichner-Familie) (ThB XXXV) → **Weber,** *Gotthelf*

Weber (Musterzeichner-Familie) (ThB XXXV) → **Weber,** *Gustav Theodor*

Weber (1701), maker of silverwork, f. 1701 – D ▢ Sitzmann; ThB XXXV.

Weber (1705), goldsmith, f. 1705 – CH ▢ Brun III.

Weber (1836), bell founder, f. 1836 – CH ▢ Brun IV.

Weber, *A. (1830),* veduta draughtsman, f. about 1830 – D ▢ ThB XXXV.

Weber, *A. (1872),* landscape painter, f. 1872 – GB ▢ Wood.

Weber, *A. Paul* (Davidson II.2) → **Weber,** *Andreas Paul*

Weber, *Abraham,* painter, * Eybestahl (Enns) (?), f. 28.10.1657, † after 1683 Dresden (?) – D, A ▢ ThB XXXV.

Weber, *Ad.,* goldsmith, f. 1823 – D ▢ ThB XXXV.

Weber, *Adam Evarist* → **Weber,** *Evarist Adam*

Weber, *Adolf,* painter, etcher, illustrator, * 27.12.1925 Schiltwald, † 23.8.1996 Brugg – CH ▢ KVS; LZSK; Plüss/Tavel II.

Weber, *Adolphe,* portrait painter, genre painter, * 4.3.1842 Boulay, l. 1882 – F ▢ Schurr III; ThB XXXV.

Weber, *Albert,* lithographer, painter, * 14.5.1884 Paris, l. before 1961 – F ▢ Bénézit; Edouard-Joseph III; ThB XXXV; Vollmer V.

Weber, *Aleks,* painter, * 25.1.1961 Winterthur † 14.4.1994 Winterthur – CH ▢ KVS.

Weber, *Alexander Heinrich Victor Maria von* → **Weber,** *Alexander Maria von*

Weber, *Alexander Maria von,* painter, * 6.1.1825 Dresden, † 31.10.1844 Dresden – D ▢ ThB XXXV.

Weber, *Alfons,* sculptor, artisan, furniture designer, * 12.9.1882, l. 1940 – USA ▢ Falk.

Weber, *Alfred,* portrait painter, genre painter, landscape painter, * 8.6.1859 Schaffhausen, † 6.7.1931 Diessenhofen – CH ▢ ThB XXXV.

Weber, *Alfred Charles,* genre painter, * 20.4.1862 Paris, † 11.12.1922 – F ▢ ThB XXXV.

Weber, *Aloys,* lithographer, * 1823 Köln, l. 1848 – D ▢ Merlo; ThB XXXV.

Weber, *Amalie,* painter, f. 1861 – D ▢ ThB XXXV.

Weber, *Andrea,* ceramist, * 28.6.1961 Löningen – D ▢ WWCCA.

Weber, *Andreas (1617),* master draughtsman, f. 23.2.1617 – D ▢ ThB XXXV.

Weber, *Andreas (1732),* carver, f. 1732, l. 1739 – D ▢ ThB XXXV.

Weber, *Andreas (1794)* (Weber, Andreas), master draughtsman, copper engraver, * 1794 Nürnberg, l. 1835 – D ▢ Sitzmann; ThB XXXV.

Weber, *Andreas (1798)* (Weber, Andreas (1759)), mason, * 1759, † 1818 Staffelstein – D ▢ Sitzmann; ThB XXXV.

Weber, *Andreas (1801),* painter, f. 1801 – D ▢ Nagel.

Weber, *Andreas Balthasar,* sculptor, f. 1710, l. 1731 – D ▢ ThB XXXV.

Weber, *Andreas Paul* (Weber, A. Paul), master draughtsman, woodcutter, painter, illustrator, lithographer, * 1.11.1893 or 1.11.1883 Schrettstaken (Lauenburg) or Arnstadt (Thüringen), † 9.11.1980 Schrettstaken (Mölln) or Ratzeburg – D ▢ Davidson II.2; Feddersen; Flemig; List; ThB XXXV; Vollmer V.

Weber, *Anette,* ceramist, * 1960 Potsdam – D ▢ WWCCA.

Weber, *Anna* → **Tischler,** *Anna*

Weber, *Antal,* architect, * 9.10.1823 Budapest, † 4.8.1889 Budapest – H ▢ DA XXXIII; ThB XXXV.

Weber, *Antoine Jean,* painter, lithographer, * 11.5.1797 Paris, † 1875 – F ▢ ThB XXXV.

Weber, *Anton (1713),* wood sculptor, f. about 1713 – A ▢ ThB XXXV.

Weber, *Anton (1823)* → **Weber,** *Antal*

Weber, *Anton (1833),* genre painter, portrait painter, * 4.8.1833 Liebstedt (Weimar), † 31.7.1909 Bad Landeck – D ▢ ThB XXXV.

Weber, *Anton (1858)* (Weber, Antonín (1858)), architect, * 3.12.1858 Leitmeritz, l. 1912 – A, D ▭ Jansa; ThB XXXV; Toman II.

Weber, *Antonín (1601)*, sculptor, f. 1601 – CZ ▭ Toman II.

Weber, *Antonín (1858)* (Toman II) → **Weber,** *Anton (1858)*

Weber, *Arno*, painter, * 4.8.1867 Tautenhain (Thüringen), † 14.11.1919 Kassel – D ▭ ThB XXXV.

Weber, *Arnold*, painter, graphic artist, * 10.4.1899 Lüneburg, l. before 1961 – D ▭ Vollmer V.

Weber, *Aude*, ceramist, f. 1990 – CH ▭ WWCCA.

Weber, *August (1817)*, landscape painter, lithographer, * 10.1.1817 Frankfurt (Main), † 9.9.1873 Düsseldorf – D ▭ ThB XXXV.

Weber, *August (1836)*, architect, * 1836 Prag, † 28.8.1903 Moskau – A ▭ ThB XXXV; Toman II.

Weber, *August (1898)*, painter, etcher, * 18.7.1898 Wädenswil, † 22.10.1957 Zürich – CH ▭ Plüss/Tavel II; ThB XXXV; Vollmer V.

Weber, *August James*, painter, * 21.10.1889 Marietta (Ohio), l. 1940 – USA ▭ Falk.

Weber, *Bartholomäus*, architect, f. 1832, l. 1841 – D ▭ ThB XXXV.

Weber, *Benjamin*, pattern designer, * 1.2.1790, † 29.12.1849 – D ▭ ThB XXXV.

Weber, *Bernardus Matheus Antonius*, ceramist, pastellist (?), * 29.3.1912 Tilburg (Noord-Brabant) – NL ▭ Scheen II.

Weber, *Bernhard*, porcelain painter, f. 1792, † 18.2.1828 Wien – A ▭ Fuchs Maler 19.Jh. Erg.-Bd II.

Weber, *Bonifacius*, goldsmith, f. 1675, l. 1679 – D ▭ ThB XXXV.

Weber, *Bruce*, photographer, * 29.3.1946 Greenburg (Pennsylvania) – USA ▭ DA XXXIII.

Weber, *Bruno (1918)* (Weber, Bruno August), painter, graphic artist, * 23.9.1918 Zürich, † 22.10.1978 Basel – CH ▭ LZSK; Plüss/Tavel II.

Weber, *Bruno (1931)* (Weber, Bruno), sculptor, architect, painter, designer, lithographer, * 10.4.1931 Dietikon (Zürich) – CH ▭ KVS; LZSK.

Weber, *Bruno August* (Plüss/Tavel II) → **Weber,** *Bruno (1918)*

Weber, *C. C.* (Weber, Christian Carl August), painter, * 22.11.1818 Kopenhagen, † 28.3.1897 Kopenhagen – DK ▭ Weilbach VIII.

Weber, *C. Philipp* (Falk) → **Weber,** *Philipp*

Weber, *Carl (1850)*, landscape painter, * 18.10.1850 Philadelphia (Pennsylvania), † 24.1.1921 Ambler (Pennsylvania) – USA ▭ Falk; Münchner Maler IV; ThB XXXV.

Weber, *Carl (1870)*, architect, * 3.10.1870 Berlin, † 22.8.1915 Charsy – D, PL ▭ ThB XXXV.

Weber, *Carl (1896)*, painter, * 1896 Kirchheim (Teck), † 1978 Kirchheim (Teck) – D ▭ Nagel.

Weber, *Carl Anton*, painter, f. 1741 – CH ▭ ThB XXXV.

Weber, *Carl Benjamin* → **Weber,** *Benjamin*

Weber, *Carl Christian*, porcelain painter, * 25.5.1784 Wünschendorf (Pirna), l. 1.9.1802 – D ▭ Rückert.

Weber, *Carl Friedrich (1752)*, pattern designer, * before 16.6.1752, † 28.3.1819 – D ▭ ThB XXXV.

Weber, *Carl Friedrich (1829)*, pattern designer, * 17.3.1829, † 22.7.1905 – D ▭ ThB XXXV.

Weber, *Carl Gotthelf* → **Weber,** *Gotthelf*

Weber, *Carl Phillip* (Hughes) → **Weber,** *Philipp*

Weber, *Carl Wilh.*, pewter caster, * about 1717, † 24.5.1782 – PL ▭ ThB XXXV.

Weber, *Carolien* → **Weber,** *Carolina*

Weber, *Carolina*, ceramist, pastellist (?), * 12.8.1903 Amsterdam (Noord-Holland) – NL ▭ Scheen II.

Weber, *Caroline*, artist, f. 1857 – USA ▭ Groce/Wallace.

Weber, *Carrie May*, painter, f. 1940 – USA ▭ Falk.

Weber, *Caspar*, mason, * 11.2.1726, † 19.7.1769 – D ▭ Sitzmann; ThB XXXV.

Weber, *Charles* → **Weber,** *Karl (1862)*

Weber, *Charles*, painter, * 29.1.1911 Schwyz – CH ▭ KVS.

Weber, *Charles-Lucien*, architect, * 1881 Sarrebourg, l. 1906 – F ▭ Delaire.

Weber, *Christian (1707)*, mason, f. 1707, l. 1715 – D ▭ ThB XXXV.

Weber, *Christian (1877)*, painter, * 30.6.1877 Krefeld, † 5.6.1948 Wien – A, D ▭ Fuchs Maler 19.Jh. Erg.-Bd II.

Weber, *Christian Carl August* (Weilbach VIII) → **Weber,** *C. C.*

Weber, *Christian Franz*, goldsmith, maker of silverwork, * about 1715, l. 1744 – D ▭ Sitzmann.

Weber, *Christoffel*, sculptor, f. 1568, l. 1598 (?) – D ▭ ThB XXXV.

Weber, *Clemens*, painter, * Menzingen (Zug) (?), f. 1767 – CH ▭ ThB XXXV.

Weber, *Conrad* (Weber, Johann Conrad), painter, * 26.7.1830 Roskilde, † 29.11.1900 Roskilde – DK ▭ Weilbach VIII.

Weber, *Conrad (1486)*, painter, f. 1486 – D ▭ Zülch.

Weber, *Conrad (1645)*, sculptor, f. 1645, l. 1653 – S ▭ SvKL V.

Weber, *Daniel*, goldsmith, f. 1600 – D ▭ Zülch.

Weber, *Daniel (1649)*, goldsmith, f. 1649, l. 1680 – A ▭ ThB XXXV.

Weber, *Daniel (1751)*, pewter caster, * 28.4.1751, † 16.6.1828 – CH ▭ Bossard; ThB XXXV.

Weber, *David (1582)*, painter of vegetal ornamentation on flat surfaces, blazoner, f. 1582, l. 1590 – CH ▭ Brun III.

Weber, *David (1790)* (Weber, David), landscape painter, etcher, * 15.4.1790 Zürich, † 2.10.1865 Wien – CH, A ▭ Fuchs Maler 19.Jh. IV; ThB XXXV.

Weber, *Delia*, painter, * 23.10.1900 Santo Domingo, † 1982 – DOM ▭ EAPD.

Weber, *Diethelm*, porcelain painter, f. 1769, l. 1770 – D ▭ Nagel.

Weber, *Dominik*, painter, f. 1856, l. 1873 – D ▭ ThB XXXV.

Weber, *Eduard*, sculptor, * 26.6.1865 Magdeburg, l. before 1942 – D ▭ ThB XXXV.

Weber, *Edward*, lithographer, * Deutschland (?), f. 1835, l. 1851 – USA ▭ Groce/Wallace.

Weber, *Edward-J.*, architect, * 1877 Cincinnati, l. 1903 – F, USA ▭ Delaire.

Weber, *Ella*, sculptor, * 25.10.1860 Wien – A, F ▭ ThB XXXV.

Weber, *Elsa*, painter, * Columbia (South Carolina), f. 1936 – USA ▭ Falk.

Weber, *Emil (1867)* (Weber, Emile (1867)), cartographer, landscape painter, * 26.4.1867 Winterthur, † about 1932 – CH, F ▭ Bauer/Carpentier VI; Brun IV; Edouard-Joseph III; ThB XXXV.

Weber, *Emil (1872)*, painter, * 19.10.1872 Zürich, † 26.2.1945 München – CH, D ▭ Brun III; Münchner Maler VI; Plüss/Tavel II; ThB XXXV; Vollmer VI.

Weber, *Emil H. F.*, illustrator of childrens books, painter, master draughtsman, f. about 1952 – A ▭ Fuchs Maler 20.Jh. IV.

Weber, *Émile (1864)*, photographer, * 1864 or 1865 Schweiz, l. 14.5.1884 – USA ▭ Karel.

Weber, *Emile* (1867) (Bauer/Carpentier VI; Edouard-Joseph III) → **Weber,** *Emil (1867)*

Weber, *Erdmann*, graphic artist, * 1939 – D ▭ Nagel.

Weber, *Erhard*, painter, * Hof (Bayern) (?), f. 1609, l. 1614 – D ▭ Sitzmann; ThB XXXV.

Weber, *Erich (1903 Architekt)*, painter, stage set designer, architect, * 12.7.1903 Gumpoldskirchen – A ▭ Fuchs Maler 20.Jh. IV.

Weber, *Erich (1903 Maler)* (Weber, Erich), watercolourist, * 1903 Harthau (Chemnitz) – D ▭ Vollmer V.

Weber, *Ernest (1894)* (Weber, Ernest), painter, f. 1894 – GB ▭ Wood.

Weber, *Ernest (1908)*, sculptor, * Strasbourg, f. before 1908, l. 1919 – F ▭ Bauer/Carpentier VI.

Weber, *Ernst (1873)*, master draughtsman, illustrator, * 1873 Königshofen im Grabfeld, † 1948 München – D ▭ Ries.

Weber, *Ernst (1896)*, painter, * 22.5.1896 (Gut) Addila (Estland), l. 1979 – EW, D ▭ Hagen.

Weber, *Ernst (1915)*, painter, graphic artist, * 1915 Wermelskirchen – D ▭ KüNRW III.

Weber, *Eugéne*, engraver, * 1865 or 1866 Frankreich, l. 3.11.1890 – USA ▭ Karel.

Weber, *Eva*, painter, * 2.1.1923 Spillern – A ▭ Fuchs Maler 20.Jh. IV.

Weber, *Evarist Adam*, painter, graphic artist, illustrator, artisan, * 27.11.1887 Aachen, l. before 1961 – D ▭ ThB XXXV; Vollmer V.

Weber, *F. C.*, painter, f. 1750 – CH ▭ ThB XXXV.

Weber, *Felix*, photographer, * 8.11.1929 Langenwang – A ▭ List.

Weber, *Felix Johann*, goldsmith, f. 1700 – A ▭ ThB XXXV.

Weber, *Franz (1760)*, copper engraver, * 1760, † 17.7.1818 Wien – A ▭ ThB XXXV.

Weber, *Franz (1784)*, cabinetmaker, f. about 1784 – A ▭ ThB XXXV.

Weber, *Franz (1881)*, sculptor, * 25.9.1881 Greifenhagen (Pommern), l. before 1942 – D ▭ ThB XXXV.

Weber, *Franz (1890)*, goldsmith, f. 1890, l. 1908 – A ▭ Neuwirth Lex. II.

Weber, *Franz (1933)*, painter, collagist, lithographer, * 19.2.1933 Baden (Aargau) – CH ▭ KVS; LZSK.

Weber, *Franz Hieronymus*, miniature painter, calligrapher, f. about 1746, l. about 1780 – D ▭ Merlo; Schidlof Frankreich; ThB XXXV.

Weber, *Franz Jakob*, engraver, f. 1787 – D ▭ ThB XXXV.

Weber, *Franz Joseph (1659),* sculptor, carver, * 4.10.1659 or 4.4.1660 Zug, † 1729 or 17.4.1738 or 20.1.1740 – CH ⊡ Brun III; ThB XXXV.

Weber, *Franz Joseph (1727)* → **Textor,** *Franz Joseph*

Weber, *Franz Joseph (1765),* porcelain painter, miniature painter, f. 1760, l. 1798 – D ⊡ Nagel; ThB XXXV.

Weber, *Franz Thomas* → **Weber,** *Thomas*

Weber, *Franz Xaver* (Weber, X. Ferenc), painter of altarpieces, history painter, genre painter, * 25.3.1829 Pécs, † 28.12.1887 München – D, H ⊡ MagyFestAdat; Münchner Maler IV; ThB XXXV.

Weber, *Fred W.,* painter, * 1.12.1890 Philadelphia (Pennsylvania), l. 1947 – USA ⊡ Falk.

Weber, *Frederick Theodore,* painter, etcher, sculptor, * 9.3.1883 Columbia (South Carolina), † 1.1.1956 New York – USA ⊡ EAAm III; Falk; Vollmer V.

Weber, *Frida,* still-life painter, * 24.12.1891 Kassa, l. before 1942 – H ⊡ MagyFestAdat; ThB XXXV.

Weber, *Friedrich* → **Weber,** *Frigyes*

Weber, *Friedrich (1714),* goldsmith, f. 1714, l. 1731 – A ⊡ ThB XXXV.

Weber, *Friedrich (1765),* master draughtsman, copper engraver, etcher, * 21.9.1765 Tübingen, † 14.6.1811 Stuttgart – D ⊡ Nagel; ThB XXXV.

Weber, *Friedrich (1774),* wax sculptor, f. 1774, l. 1798 – D ⊡ ThB XXXV.

Weber, *Friedrich (1792),* painter, copper engraver, * about 1792, † 19.4.1847 Augsburg – D ⊡ ThB XXXV.

Weber, *Friedrich (1813),* copper engraver, * 10.9.1813 Liestal, † 17.2.1882 Basel – CH, F ⊡ Brun III; ThB XXXV.

Weber, *Frigyes,* sculptor, f. 1856 – H ⊡ ThB XXXV.

Weber, *Fritz,* poster draughtsman, painter, graphic artist, poster artist, * 27.6.1895 Neulewin (Mark), l. before 1961 – D ⊡ Vollmer V.

Weber, *Gallus,* sculptor, f. 1797 – D ⊡ ThB XXXV.

Weber, *Georg* → **Weber,** *Jörg (1525)*

Weber, *Georg* → **Weber,** *Jörg (1583)*

Weber, *Georg (1750),* stucco worker, f. about 1750 – A ⊡ ThB XXXV.

Weber, *Georg (1884),* painter, * 4.5.1884 Tuggen (Schwyz), † 30.9.1978 Locarno – CH ⊡ Brun IV; LZSK; Plüss/Tavel II; ThB XXXV; Vollmer V.

Weber, *Georg Christoph,* pewter caster, f. 1762, l. 1767 – D ⊡ ThB XXXV.

Weber, *Georg David,* pewter caster, f. 1784 – D ⊡ ThB XXXV.

Weber, *Georg Leonhard (1665),* sculptor, * 1665 or 1670(?), l. 1730 – PL, D ⊡ ThB XXXV.

Weber, *George (1907),* painter, master draughtsman, * 31.3.1907 München – CDN, D ⊡ EAAm III.

Weber, *George Wilh.,* pewter caster, * 1747, † 7.8.1808 – PL ⊡ ThB XXXV.

Weber, *Gerhard (1955)* (Weber, Gerhard), architect, f. 1955 – D ⊡ Vollmer V.

Weber, *Gert,* watercolourist, graphic artist, * 6.3.1910 Düsseldorf – D ⊡ KüNRW VI; Vollmer V.

Weber, *Giov. Zanobio,* medalist, f. 1761, l. 1806 – I ⊡ ThB XXXV.

Weber, *Gisela,* jewellery artist, sculptor, jewellery designer, mosaicist, * 1939 Kassel – D ⊡ BildKueFfm.

Weber, *Gladi,* pewter caster, f. 1670 – CH ⊡ Bossard.

Weber, *Godwin,* landscape painter, portrait painter, * 1.7.1902 Freital – D ⊡ Vollmer V.

Weber, *Gotthelf,* pattern designer, * 1.9.1782, † 11.9.1850 – D ⊡ ThB XXXV.

Weber, *Gottlieb Daniel Paul* → **Weber,** *Paul* (1823)

Weber, *Gottlob Carl Israel,* pewter caster, f. 1782 – D ⊡ ThB XXXV.

Weber, *Gregor,* painter, graphic artist, * 1926 Kreuzburg (Schlesien) – PL, D ⊡ KüNRW II.

Weber, *Günther,* painter, graphic artist, * 1921 Mährisch-Ostrau – CZ, D ⊡ Nagel.

Weber, *Guido,* sculptor, * 9.9.1893 München, l. before 1961 – D ⊡ Vollmer V.

Weber, *Gustav Theodor,* pattern designer, * 2.6.1815, † 30.10.1867 – D ⊡ ThB XXXV.

Weber, *H. (1814),* topographer, f. 1814, l. 1817 – GB ⊡ Grant; Houfe.

Weber, *H. (1898),* master draughtsman, f. before 1898 – D ⊡ Ries.

Weber, *Hannes O.,* painter, graphic artist, * 1911 Düsseldorf – D ⊡ KüNRW VI.

Weber, *Hannß,* goldsmith, * 1560, † 1634 – D ⊡ ThB XXXV.

Weber, *Hans (1556),* architect, f. 1556, l. 1579 – D ⊡ ThB XXXV.

Weber, *Hans (1565),* painter, f. 1565, † 1569 – D ⊡ ThB XXXV.

Weber, *Hans (1588),* maker of silverwork, f. 1588, † 1634 Nürnberg(?) – D ⊡ Kat. Nürnberg.

Weber, *Hans (1601),* architect, carpenter, f. 1601, † 1639 Eisenach – D ⊡ ThB XXXV.

Weber, *Hans (1611)* (Weber, Hans), painter, f. 8.7.1611 – D ⊡ Sitzmann; ThB XXXV.

Weber, *Hans (1628),* pewter caster, f. 1628 – F ⊡ ThB XXXV.

Weber, *Hans* (1713) → **Weber,** *Johannes* (1713)

Weber, *Hans (1882),* painter, * 22.8.1882 Magdeburg, l. before 1942 – D, PL ⊡ Jansa; ThB XXXV; Vollmer V.

Weber, *Hans (1883),* sculptor, * 1883 Überruhr, l. before 1961 – D ⊡ Vollmer V.

Weber, *Hans (1931),* caricaturist, graphic artist, * 1931 Düsseldorf – D ⊡ Flemig.

Weber, *Hans Baptist,* goldsmith, f. 1672, † 31.3.1705 – CH ⊡ Brun III.

Weber, *Hans Georg,* goldsmith, f. 1615 – SLO ⊡ ThB XXXV.

Weber, *Hans-Georg,* ceramist, * 3.7.1936 Adelebsen – D ⊡ WWCCA.

Weber, *Hans Jakob (1566)* (Weber, Hans Jakob), goldsmith, * Meilen(?), f. 1566 – CH ⊡ Brun III.

Weber, *Hans Jakob (1719),* goldsmith, * 1719 Zürich, † 1780 – CH ⊡ Brun III.

Weber, *Hans Jakob (1747),* goldsmith, * 1747 Zürich, † 9.1806 – CH ⊡ Brun III.

Weber, *Hans Kaspar,* goldsmith, * 1702 Zürich, † 1768 – CH ⊡ Brun III.

Weber, *Hans Leonard,* goldsmith, f. 19.7.1673 – D ⊡ Sitzmann.

Weber, *Hans Martin,* potter, f. 1734 – CH ⊡ Brun IV; ThB XXXV.

Weber, *Hans Peter (1914)* (Weber, Hans Peter), painter, master draughtsman, * 27.4.1914 Bern – CH ⊡ KVS.

Weber, *Hans Peter (1941),* painter, potter, sculptor, * 23.6.1941 Zürich – CH ⊡ KVS.

Weber, *Hans Rudolf (1676)* (Weber, Hans Rudolf), goldsmith, * 1676(?) Zürich, † 1749 – CH ⊡ Brun III.

Weber, *Hans Rudolf (1707),* goldsmith, * 1707, † 1753 – CH ⊡ Brun III.

Weber, *Hans Rudolf (1752),* goldsmith, * 1752 Zürich, l. 1773 – CH ⊡ Brun III.

Weber, *Heinrich (1566),* glass painter, † 1566 Luzern – CH ⊡ Brun III; ThB XXXV.

Weber, *Heinrich (1747)* (Weber, Jindřich), carver, sculptor, f. 1747, l. 1762 – CZ ⊡ ThB XXXV; Toman II.

Weber, *Heinrich (1775),* calligrapher, f. 1775, l. 1794 – D ⊡ Merlo; ThB XXXV.

Weber, *Heinrich (1778),* locksmith, f. 1778 – CH ⊡ Brun III; ThB XXXV.

Weber, *Heinrich (1840),* genre painter, portrait painter, * about 1840 – A ⊡ Fuchs Maler 19.Jh. IV.

Weber, *Heinrich (1843),* genre painter, * 1843 Esplingerode (Eichsfeld), † 1913 Esplingerode (Eichsfeld) – D ⊡ Münchner Maler IV; ThB XXXV.

Weber, *Heinrich (1892),* master draughtsman, painter, * 28.1.1892 Birsfelden, † 9.7.1962 Birsfelden – CH ⊡ Brun IV; Plüss/Tavel II; ThB XXXV.

Weber, *Heinz (1888),* commercial artist, * 19.10.1888 Mönchengladbach, l. before 1961 – D, RUS ⊡ ThB XXXV; Vollmer V.

Weber, *Heinz (1918),* poster draughtsman, painter, poster artist, * 27.6.1918 Berlin – D ⊡ Vollmer V.

Weber, *Henri Hubert* → **Weber,** *Hubert* (1908)

Weber, *Henrik,* painter, * 24.5.1818 Pest, † 14.5.1866 Pest – H ⊡ MagyFestAdat; ThB XXXV.

Weber, *Hermann,* goldsmith, * Köln(?), f. 1604, † 1.4.1625 – A, D ⊡ ThB XXXV.

Weber, *Hersz,* painter, graphic artist, * 1904 Jasłow, † 1942 Rzeszów – PL ⊡ Vollmer V.

Weber, *Hilde Abramo* → **Hilde**

Weber, *Hildegard* (Plüss/Tavel II; Vollmer V) → **Weber-Lipsi,** *Hildegard*

Weber, *Horst,* graphic artist, * 1932 – D ⊡ Vollmer VI.

Weber, *Hubert (1908),* painter, master draughtsman, * 28.2.1908 Bern or Genf, † 19.2.1944 Valeyres Sur Rances – CH ⊡ Plüss/Tavel II; Vollmer V.

Weber, *Hubert (1920),* fresco painter, designer, * 18.8.1920 Staffelstein – D ⊡ Vollmer V.

Weber, *Hugo (1854),* architect, * 1854 Braunschweig, † 1937 Bremen – D ⊡ ThB XXXV.

Weber, *Hugo (1918),* painter, sculptor, master draughtsman, * 4.5.1918 Basel, † 15.8.1971 New York – F, USA, CH ⊡ LZSK; Plüss/Tavel II; Plüss/Tavel Nachtr.; Vollmer V.

Weber, *Ida,* painter, master draughtsman, * 5.2.1943 Amsterdam (Noord-Holland) – NL ⊡ Scheen II.

Weber, *Ilse,* painter, * 30.5.1908 Baden, † 6.3.1984 Washington (District of Columbia) – CH ⊡ KVS; LZSK; Plüss/Tavel II.

Wéber, *Imre,* installation artist, computer artist, painter, * 21.9.1959 Siklós – H ⊡ ArchAKL.

Weber, *Iwan* → Weber, *Johann Georg* (1714)

Weber, *J.*, heraldic engraver, copper engraver, f. 1720 – D ⊏⊐ Merlo; ThB XXXV.

Weber, *J. E.*, architect, f. 9.1.1781, l. 1807 – F ⊏⊐ ThB XXXV.

Weber, *J. H.*, architect, f. 22.1.1710 – D ⊏⊐ ThB XXXV.

Weber, *J. J.*, aquatintist, f. about 1830, l. about 1840 – F ⊏⊐ ThB XXXV.

Weber, *Jacob (1584)* (Brun IV) → Weber, *Jakob* (1584)

Weber, *Jacob (1652)*, goldsmith (?), f. 18.5.1652 – D ⊏⊐ Sitzmann.

Weber, *Jakob (1584)* (Weber, Jacob (1584)), painter, f. 1584 – CH ⊏⊐ Brun IV.

Weber, *Jakob (1599)* (Weber, Jakob (1)), minter, locksmith (?), * Luzern, f. 1599, l. 1609 – CH ⊏⊐ Brun III.

Weber, *Jakob (1637)*, painter of vegetal ornamentation on flat surfaces, glass painter, * 18.6.1637, † 9.2.1685 – CH ⊏⊐ ThB XXXV.

Weber, *Jakob (1655)* (Weber, Jakob (2)), goldsmith, f. 1655 – CH ⊏⊐ Brun III.

Weber, *Jakob (1830)*, painter, f. 1830, l. 1849 – CH ⊏⊐ Brun III.

Weber, *Jean Wendelin* (Kjellberg Mobilier) → Weber, *Wendelin*

Weber, *Jeanne* → Janebé

Weber, *Jindřich* (Toman II) → Weber, *Heinrich* (1747)

Weber, *Jörg (1525)* (Weber, Jörg), carpenter, f. 1525, † 1.7.1567 Nürnberg – D ⊏⊐ Sitzmann; ThB XXXV.

Weber, *Jörg (1583)*, wood carver, f. 1583, † 4.8.1636 Zug – CH ⊏⊐ Brun III; ThB XXXV.

Weber, *Joh. Bapt. Wilh. August* → Weber, *August* (1817)

Weber, *Joh. Caspar* → Weber, *Caspar*

Weber, *Joh. Caspar (1624)*, goldsmith, * 1624, † before 13.7.1686 Bayreuth – D ⊏⊐ Sitzmann; ThB XXXV.

Weber, *Joh. Caspar (1685)* (Sitzmann) → Weber, *Joh. Kaspar*

Weber, *Joh. Caspar (1723)*, pewter caster, f. 1723 – D ⊏⊐ ThB XXXV.

Weber, *Joh. Ferdinand*, landscape painter, * 1813 Königsberg – RUS, D ⊏⊐ ThB XXXV.

Weber, *Joh. Friedr.*, lithographer, f. about 1805, l. about 1816 – D ⊏⊐ ThB XXXV.

Weber, *Joh. Georg* (ThB XXXV) → Weber, *Johann Georg* (1714)

Weber, *Joh. Gottfr.*, calligrapher, f. 1772, l. 1780 – D ⊏⊐ ThB XXXV.

Weber, *Joh. Jakob* (Weber, Johann Jakob), illustrator, * 3.4.1803 Siblingen (Schaffhausen), † 16.3.1880 Leipzig – CH, D ⊏⊐ Brun III; ThB XXXV.

Weber, *Joh. Kaspar* (Weber, Joh. Caspar (1685)), goldsmith, * 1685, † 8.7.1756 Bayreuth – D ⊏⊐ Sitzmann; ThB XXXV.

Weber, *Joh. Ludwig*, painter, * about 1760, † about 1810 – D ⊏⊐ ThB XXXV.

Weber, *Joh. Melchior*, pewter caster, f. 1759 – D ⊏⊐ ThB XXXV.

Weber, *Joh. Peter*, painter, * 22.6.1737 Trier, † 9.2.1804 Trier – D ⊏⊐ ThB XXXV.

Weber, *Joh. Theophil*, sculptor, f. 1741 – A ⊏⊐ ThB XXXV.

Weber, *Johan* → Webber, *John*

Weber, *Johan Godfried*, painter, * 14.5.1814 Nijmegen (Gelderland), † 2.4.1871 Amsterdam (Noord-Holland) – NL ⊏⊐ Scheen II.

Weber, *Johan Jacob*, artist, * 6.4.1689 Dodenau, l. 2.2.1746 – D ⊏⊐ Zülch.

Weber, *Johan Peter*, sculptor, f. 1728, l. 1753 – S ⊏⊐ SvKL V.

Weber, *Johann* → Webber, *John*

Weber, *Johann (1668)*, goldsmith, f. 1668, l. 1698 – D ⊏⊐ ThB XXXV.

Weber, *Johann (1684)*, goldsmith, f. 1684 – S ⊏⊐ ThB XXXV.

Weber, *Johann (1687)*, mason, * Schwendi (Württemberg), f. 1687 – D ⊏⊐ ThB XXXV.

Weber, *Johann (1700)*, bell founder, f. 1700, l. 1740 – D ⊏⊐ ThB XXXV.

Weber, *Johann (1775)*, painter, etcher, * about 1775 – D ⊏⊐ ThB XXXV.

Weber, *Johann Adam*, painter, * Spalt, f. 1786, l. 1815 – D ⊏⊐ ThB XXXV.

Weber, *Johann Andreas Wilhelm*, porcelain painter, * 27.6.1764 Meißen, l. 14.6.1814 – D ⊏⊐ Rückert.

Weber, *Johann Christian*, medalist, f. about 1721, l. about 1730 – D ⊏⊐ ThB XXXV.

Weber, *Johann Conrad* (Weilbach VIII) → Weber, *Conrad*

Weber, *Johann David (1668)* (Weber, Johann David (1)), jeweller, goldsmith, * about 1668, † 1742 – D ⊏⊐ Seling III.

Weber, *Johann David (1703)* (Weber, Johann David (2)), jeweller, goldsmith, * before 1703, † 1743 – D ⊏⊐ Seling III.

Weber, *Johann Ernst*, porcelain painter, gilder, f. 2.1723, l. 1729 – D ⊏⊐ Rückert.

Weber, *Johann Felix*, goldsmith, f. 1704 – A ⊏⊐ ThB XXXV.

Weber, *Johann Friedrich*, painter, wax sculptor, f. 1781 – D ⊏⊐ ThB XXXV.

Weber, *Johann Georg (1714)* (Veber, Iogann Georg; Weber, Joh. Georg), painter, * 1714, † 1751 St. Petersburg – RUS, D ⊏⊐ ChudSSSR II; ThB XXXV.

Weber, *Johann Georg (1731)* (Weber, Johann Georg), copper engraver, f. 1731 – D ⊏⊐ ThB XXXV.

Weber, *Johann Jakob* (Brun III) → Weber, *Joh. Jakob*

Weber, *Johann Martin*, goldsmith, f. 1744, † 1765 – D ⊏⊐ ThB XXXV.

Weber, *Johann Matthäus*, pewter caster, f. 1756 – D ⊏⊐ ThB XXXV.

Weber, *Johann Peter* → Weber, *Joh. Peter*

Weber, *Johann Ulrich* → Wäber, *Johann Ulrich*

Weber, *Johannes (1645)* (Weber, Johannes (1)), goldsmith, f. 1645, † 1680 – CH ⊏⊐ Brun III.

Weber, *Johannes (1647)* (Weber, Johannes (2)), goldsmith, * 1647 Zürich – CH ⊏⊐ Brun III.

Weber, *Johannes (1654)* (Weber, Johannes (3)), goldsmith, * 1654 Zürich, † 1784 – CH ⊏⊐ Brun III.

Weber, *Johannes (1713)*, pewter caster, * 28.6.1713, † 1.11.1788 – CH ⊏⊐ Bossard; ThB XXXV.

Weber, *Johannes (1715)*, goldsmith, f. 1715, l. 1758 – D ⊏⊐ ThB XXXV.

Weber, *Johannes (1784)* (Weber, Johannes (4)), goldsmith, * 1784, † 1846 – CH ⊏⊐ Brun III.

Weber, *Johannes (1785)*, miniature painter, * 1785 Fachsenfeld (Aalen), † 1816 Fachsenfeld (Aalen) – D ⊏⊐ Nagel.

Weber, *Johannes (1837)*, instrument maker, * Niederhelbersheim (Hessen), f. 16.7.1837 – CH ⊏⊐ Brun IV.

Weber, *Johannes (1846)*, landscape painter, illustrator, * 3.5.1846 Netstal, † 25.9.1912 Castagnola – CH ⊏⊐ Ries; ThB XXXV.

Weber, *Johannes (1871)*, painter, master draughtsman, * 24.5.1871 Zürich-Zollikon, † 19.12.1949 Zürich – CH ⊏⊐ Brun III; Plüss/Tavel II; ThB XXXV.

Weber, *John* → Webber, *John*

Weber, *John S.*, engraver, f. 1859 – USA ⊏⊐ Groce/Wallace.

Weber, *Jos.*, porcelain painter (?), glass painter (?), f. 1894 – CZ ⊏⊐ Neuwirth II.

Weber, *Jos. Leonhard* → Weber, *József Lénárt* (1702)

Weber, *Josef*, porcelain painter (?), f. 1887, l. 1907 – D ⊏⊐ Neuwirth II.

Weber, *Josef Carl* (Pavière III.1) → Weber, *Joseph Carl*

Weber, *Josef Konrad*, sculptor, f. 1757, l. about 1800 – H ⊏⊐ ThB XXXV.

Weber, *Joseph* → Weber, *Josef*

Weber, *Joseph (1803)* (Weber, Joseph (1798)), portrait painter, * 16.1.1798 or about 1803 Mannheim, † 26.2.1883 Mannheim – D ⊏⊐ Merlo; Mülfarth; ThB XXXV.

Weber, *Joseph (1828)*, goldsmith, f. 1828, l. 1841 – D ⊏⊐ ThB XXXV.

Weber, *Joseph Anton (1736)*, fresco painter, * 25.6.1736 Arth (Schwyz), † 26.10.1804 Schwyz – CH ⊏⊐ Brun III; ThB XXXV.

Weber, *Joseph Anton (1752)*, stonemason, * Bruchsal, f. 1752, l. 1759 – D ⊏⊐ ThB XXXV.

Weber, *Joseph Carl* (Weber, Josef Carl), painter, lithographer, master draughtsman, * 16.1.1801 Augsburg, † 21.10.1875 or 25.10.1875 Augsburg – D ⊏⊐ Pavière III.1; ThB XXXV.

Weber, *Joseph Heinrich*, sculptor, * 22.10.1904 Augsburg – D ⊏⊐ Vollmer V.

Weber, *József Lénárt (1702)*, sculptor, * about 1702 Ofen, † 8.6.1763 Ofen – H ⊏⊐ ThB XXXV.

Weber, *Jürgen*, sculptor, graphic artist, * 14.1.1928 Münster (Westfalen) – D ⊏⊐ Vollmer V.

Weber, *Julie*, fruit painter, watercolourist, flower painter, f. before 1838, l. 1844 – F ⊏⊐ Pavière III.1; ThB XXXV.

Weber, *Karl (1862)*, sculptor, * 1862 Stuttgart, † 18.11.1902 Frankfurt (Main) – D ⊏⊐ ThB XXXV.

Weber, *Karl (1899)* (Weber, Karl Adolf), painter, landscape gardener, * 6.11.1899 Zürich, † 17.6.1978 Zürich – CH ⊏⊐ List; LZSK; Plüss/Tavel II; Vollmer V.

Weber, *Karl Adolf* (LZSK) → Weber, *Karl* (1899)

Weber, *Karl Eduard*, watercolourist, copper engraver, * about 1806, l. 1856 – D ⊏⊐ ThB XXXV.

Weber, *Karl Xaver* → Weber, *Charles*

Weber, *Kaspar*, wood sculptor, f. 1601 – CH ⊏⊐ ThB XXXV.

Weber, *Kathleen Nichol*, painter, screen printer, * 5.11.1919 Ayr (Ontario) – CDN ⊏⊐ Ontario artists.

Weber, *Kay Murray* → Weber, *Kathleen Nichol*

Weber, *Kem*, painter, designer, * 14.11.1889 Berlin, † 31.1.1963 Santa Barbara (California) – USA ⊏⊐ Falk; Hughes.

Weber, *Kim* (Weber, Kim Allan), painter, sculptor, * 1.9.1944 Kopenhagen – DK ⊡ Weilbach VIII.

Weber, *Kim Allan* (Weilbach VIII) → **Weber**, *Kim*

Weber, *Kira*, glass artist, painter, sculptor, * 11.8.1948 Genf – CH ⊡ KVS; WWCGA.

Weber, *Klaus*, painter, graphic artist, * 8.5.1928 Berlin – D ⊡ Vollmer V.

Weber, *Konrad*, fruit painter, flower painter, * 12.1709 Nürnberg(?), † 20.7.1774 Ebneth (Kronach) – D ⊡ Sitzmann; ThB XXXV.

Weber, *Kuno* (Hagen) → **Veeber**, *Kuno*

Weber, *Kurt*, painter, graphic artist, * 20.10.1893 Weiz, † 30.5.1964 Wagna (Leibnitz) or Graz – A ⊡ Fuchs Geb. Jgg. II; List; ThB XXXV.

Weber, *Kurt* (1913) (Flemig) → **Weber**, *Kurt Hartmann*

Weber, *Kurt* (1946), caricaturist, * 1946 Lamstedt (Stade) – D ⊡ Flemig.

Weber, *Kurt Hartmann* (Weber, Kurt (1913)), caricaturist, news illustrator, animater, * 12.12.1913 Berlin – D ⊡ Flemig; Vollmer VI.

Weber, *Leonhard*, painter, f. 25.5.1706, l. 1721 – D ⊡ ThB XXXV; Zülch.

Weber, *Leonhard Friedrich*, pewter caster, * 1712, † before 1784 – D ⊡ ThB XXXV.

Weber, *Linhart*, potter, f. 1545, † 1564 – D ⊡ ThB XXXV.

Weber, *Liz*, painter, * 29.1.1939 Kölliken – CH ⊡ KVS.

Weber, *Lore*, painter, graphic artist, * 18.12.1942 Wien – A ⊡ Fuchs Maler 20.Jh. IV.

Weber, *Lorenzo Maria*, medalist, gem cutter, * 1697 Florenz, † 1765(?) or 13.6.1787(?) Florenz – I ⊡ DA XXXIII; ThB XXXV.

Weber, *Lothar*, painter, * 1925 – D ⊡ Vollmer VI.

Weber, *Lou K.*, watercolourist, * 2.8.1886, † 20.5.1947 – USA ⊡ Falk; Vollmer V.

Weber, *Louis* (Weber, Louis Léon), sculptor, graphic artist, * 13.4.1891 Basel(?) or Burgfelden (Ober-Elsaß), † 30.10.1972 Basel – CH ⊡ Bauer/Carpentier VI; LZSK; Plüss/Tavel II; Plüss/Tavel Nachtr.; Vollmer V.

Weber, *Louis Léon* (LZSK; Plüss/Tavel Nachtr.) → **Weber**, *Louis*

Weber, *Louise Mathilde*, porcelain painter, * Paris, f. before 1879, l. 1881 – F ⊡ Neuwirth II.

Weber, *Ludwig*, porcelain painter(?), glass painter(?), f. 1897, l. 1907 – D ⊡ Neuwirth II.

Weber, *Lukas*, painter, copper engraver, * 15.3.1811 Zürich-Hottingen, † 18.10.1858 Zürich – CH ⊡ Brun III; ThB XXXV.

Weber, *Margrith*, painter, * 5.3.1941 Ennetbaden – CH ⊡ KVS.

Weber, *Maria* (1906) (Weber, Maria), graphic artist, portrait painter, still-life painter, master draughtsman, * about 16.3.1906 Utrecht (Utrecht), l. before 1970 – NL ⊡ Mak van Waay; Scheen II; Vollmer V.

Weber, *Maria* (1924), stone sculptor, wood sculptor, * Landshut, f. 1924 – D ⊡ Vollmer V.

Weber, *Maria Wassiljewna* → **Jakunčikova**, *Marija Vasil'evna*

Weber, *Marie* (1845) (Philips-Weber, M.; Weber, Marie), painter, * about 1845, l. before 1942 – D, I ⊡ Münchner Maler IV; Ries; ThB XXXV.

Weber, *Marie* (1887) (Weber-Altwegg, Marie), painter, * 11.8.1887 Frauenfeld, † 9.11.1969 Küsnacht – CH ⊡ LZSK; Plüss/Tavel II; Plüss/Tavel Nachtr..

Weber, *Martin* (1621), gem cutter, * Nürnberg(?), f. 1621 – CZ, D ⊡ ThB XXXV.

Weber, *Martin* (1641), glass painter, * Beromünster, f. 1641 – CH ⊡ Brun III.

Weber, *Martin* (1899), architect, * 18.5.1899, l. before 1961 – D ⊡ Vollmer V.

Weber, *Marx*, painter, f. 1717, † 3.10.1741 Hamburg – D ⊡ Rump.

Weber, *Mathilde* (Weber, Mathilde Marie), still-life painter, landscape painter, * 31.3.1891 Winterthur, l. before 1942 – CH ⊡ Brun IV; ThB XXXV.

Weber, *Mathilde Marie* (Brun IV) → **Weber**, *Mathilde*

Weber, *Matthäus Friedrich* → **Weber**, *Friedrich* (1765)

Weber, *Matthias* (1720), mason, f. about 1720 – D ⊡ ThB XXXV.

Weber, *Matthias* (1757), copper engraver, * 1757 Zürich, † 1794 Breda – CH ⊡ Brun III; ThB XXXV.

Weber, *Max* (1847), woodcutter, * 21.5.1847 Stuttgart – D ⊡ ThB XXXV.

Weber, *Max* (1897), sculptor, lithographer, painter, * 25.7.1897 Zürich or Menziken (Aargau), † 1982 – CH ⊡ KVS; LZSK; Plüss/Tavel II; ThB XXXV; Vollmer V.

Weber, *Max* (1961) (Weber, Max; Weber, Max (1880); Weber, Max (1881)), painter, woodcutter, lithographer, * 1880 or 18.4.1881 Białystok, † 4.10.1961 New York or Great Neck (New York) – USA, RUS ⊡ ContempArtists; DA XXXIII; EAAm III; ELU IV; Falk; ThB XXXV; Vollmer V; Vollmer VI.

Weber, *Meta* (Ries) → **Plückebaum**, *Meta*

Weber, *Michael* (1672), painter, f. 1672 – A ⊡ ThB XXXV.

Weber, *Michael* (1937), painter, * 1937 – D ⊡ Nagel.

Weber, *Michael Georg*, bell founder, f. 1624 – D ⊡ ThB XXXV.

Weber, *Michael Joseph*, master draughtsman, scribe, f. 1770, l. 1779 – D ⊡ Merlo; ThB XXXV.

Weber, *Nicolaus*, painter, f. 1670 – CH ⊡ Brun III.

Weber, *Niklas*, sculptor, stonemason, f. 1650 – S ⊡ SvKL V.

Weber, *Nils*, portrait painter, * 7.1727 Göteborg, † Nyköping(?), l. 1767 – S ⊡ SvKL V.

Weber, *Oskar*, architect, * 15.12.1861 Bern, l. 15.12.1910 – CH ⊡ Brun III; ThB XXXV.

Weber, *Oskar L.*, sculptor, * 1902, † 12.2.1953 Freiburg im Breisgau – D ⊡ Vollmer V.

Weber, *Otto* (1832), etcher, animal painter, * 1832 Berlin, † 23.12.1888 London – D, GB, F ⊡ Delouche; Mallalieu; Schurr V; ThB XXXV; Wood.

Weber, *Otto* (1876), landscape painter, * 5.4.1876 St. Gallen, † 17.6.1947 St. Gallen – CH ⊡ Brun IV; ThB XXXV.

Weber, *Otto* (1895) (Weber, Otto Aloys; Weber, Otto Aloys Xavier), glass painter, sculptor, mosaicist, * 15.8.1895 Basel or Sempach, † 9.5.1967 Basel – CH ⊡ LZSK; Plüss/Tavel II; Plüss/Tavel Nachtr.; ThB XXXV.

Weber, *Otto Aloys* (Plüss/Tavel Nachtr.) → **Weber**, *Otto* (1895)

Weber, *Otto Aloys Xavier* (LZSK) → **Weber**, *Otto* (1895)

Weber, *Otto Friedrich*, painter, * 1890 Elberfeld, † 12.1956 – D ⊡ Davidson II.2; ThB XXXV; Vollmer V.

Weber, *Paul* (1823) (Weber, Paul; Weber, Paul Gottlieb), landscape painter, animal painter, portrait painter, * 19.1.1823 Darmstadt, † 12.10.1916 München or Philadelphia (Pennsylvania) – D ⊡ EAAm III; ELU IV; Falk; Groce/Wallace; Münchner Maler IV; ThB XXXV.

Weber, *Paul* (1923), painter, master draughtsman, * 8.9.1923 Luzern – CH, F ⊡ KVS.

Weber, *Paul Gottlieb* (ELU IV) → **Weber**, *Paul* (1823)

Weber, *Paul R.*, watercolourist, * 13.2.1866 Mulhouse (Elsaß), † 20.3.1944 Mulhouse (Elsaß) – F ⊡ Bauer/Carpentier VI.

Weber, *Peter* → **Weber**, *Johan Peter*

Weber, *Peter*, painter, sculptor, photographer, * 1931 Johannesburg – ZA ⊡ Berman.

Weber, *Peter* (1946), ceramist, * 6.5.1946 Meiningen (Thüringen) – D ⊡ WWCCA.

Weber, *Peter Paul*, goldsmith, * 29.6.1656, † 27.12.1690(?) – A ⊡ ThB XXXV.

Weber, *Philipp* (Weber, C. Philipp; Weber, Carl Phillip), landscape painter, * about 1848 or 28.6.1849 Darmstadt, † 1921 – USA, D ⊡ Falk; Hughes; ThB XXXV.

Weber, *Philipp Carl*, cabinetmaker, f. about 1750 – D ⊡ ThB XXXV.

Weber, *Philipp Jacob*, pewter caster, * 10.2.1770, † 18.9.1849 – D ⊡ ThB XXXV.

Weber, *Reinhold*, painter, * 1920 Stuttgart – D ⊡ Nagel.

Weber, *René*, painter, engraver, sculptor, * 31.12.1947 Saverne – F ⊡ Bauer/Carpentier VI.

Weber, *Richard* → **Tisserand**, *Richard*

Weber, *Richard* (1890) (Weber, Richard), portrait painter, f. 1890 – CDN ⊡ Harper.

Weber, *Richard* (1959), glass artist, * 22.9.1959 Forchheim – D, A ⊡ WWCGA.

Weber, *Robert* (1830), landscape painter, * 26.11.1830 Quedlinburg, † 12.7.1890 München – D ⊡ Münchner Maler IV; ThB XXXV.

Weber, *Robert* (1874), painter, * 20.4.1874 Preßburg, † 14.6.1951 Wien – SK, A ⊡ Fuchs Maler 19.Jh. Erg.-Bd III.

Weber, *Robert* (1924), caricaturist, * 22.4.1924 Los Angeles (California) – USA ⊡ EAAm III.

Weber, *Roland*, painter, * 17.6.1931 or 1932 Genf – CH ⊡ Bénézit; KVS; LZSK; Plüss/Tavel II.

Weber, *Rolf* (1907) (Weber, Rolf), ceramist, * 6.5.1907 Görlitz, † 20.9.1985 Fuldatal – D, PL ⊡ Vollmer V; WWCCA.

Weber, *Rolf* (1936), painter, graphic artist, * 11.3.1936 Essen – CH, D ⊡ KVS; Plüss/Tavel II.

Weber, *Rolf Eckart,* architect, * 1911 Berlin – D ⌐ Vollmer V.

Weber, *Romy,* painter, graphic artist, collagist, * 31.5.1936 Regensburg – CH, D ⌐ KVS; LZSK.

Weber, *Rosa,* painter, f. 1917 – USA ⌐ Falk.

Weber, *Rudolf (1663),* stonemason, * 1663, † 1720 – CH ⌐ Brun III; ThB XXXV.

Weber, *Rudolf (1872),* landscape painter, * 26.2.1872 Wien, † 15.6.1949 Krems-Stein – A ⌐ Fuchs Maler 19.Jh. Erg.-Bd II; Fuchs Maler 19.Jh. IV; ThB XXXV.

Weber, *Rudolf (1899),* stone sculptor, wood sculptor, * 5.8.1899 Frankenroda, l. before 1961 – D ⌐ Vollmer V.

Weber, *Rudolf (1908),* painter, * 14.5.1908 Wiesbaden – D ⌐ Vollmer V.

Weber, *Rudolf (1912),* painter, * 1912 – D ⌐ Nagel.

Weber, *Rudolf (1922),* painter of hunting scenes, animal painter, * 21.4.1922 Kapfenberg – A ⌐ Fuchs Maler 20.Jh. IV; List.

Weber, *Rudolf (1929)* (Weber, Ruedi), sculptor, * 6.1.1929 Luzern – CH ⌐ KVS; LZSK; Plüss/Tavel II.

Weber, *Rudolf (1939),* sculptor, * 1939 – D ⌐ Nagel.

Weber, *Rudolph (1858),* illustrator, * 1858, † 8.6.1933 New York – USA, CH ⌐ Falk.

Weber, *Ruedi* (KVS) → **Weber,** *Rudolf* (1929)

Weber, *Ruth (1894)* (Weber, Ruth Leigh; Weber, Ruth), figure painter, * 7.7.1894 or 7.7.1895, † 20.11.1977 – DK ⌐ Vollmer V; Weilbach VIII.

Weber, *Ruth Leigh* (Weilbach VIII) → **Weber,** *Ruth* (1894)

Weber, *Samuel,* painter, copper engraver, f. before 1824, l. 1834 – D ⌐ ThB XXXV.

Weber, *Sarah S. Stilwell,* illustrator, f. 1925, † 4.4.1939 – USA ⌐ Falk.

Weber, *Sebastian,* mason, * 1730, † 31.12.1783 – D ⌐ Sitzmann; ThB XXXV.

Weber, *Simon (1695),* mason, * about 1695 Eggolsheim, † 30.6.1737 Staffelstein – D ⌐ Sitzmann; ThB XXXV.

Weber, *Simon (1795),* bell founder, f. 1765, l. 1768 – D ⌐ ThB XXXV.

Weber, *Sybilla Mittell,* etcher, painter, * 30.5.1892 New York, † 31.7.1957 – USA ⌐ EAAm III; Falk; Vollmer V.

Weber, *T.* → **Weber,** *Johann Georg* (1714)

Weber, *Theodor* (Ries; Wood) → **Weber,** *Theodor Alexander*

Weber, *Theodor Alexander* (Weber, Theodor; Weber, Theodore; Weber, Théodore-Alexandre), marine painter, landscape painter, master draughtsman, illustrator, * 11.5.1838 Leipzig, † 3.1907 Paris – F, GB, D ⌐ Brewington; Delouche; Ries; Schurr IV; ThB XXXV; Wood.

Weber, *Theodore* (Brewington; Schurr IV) → **Weber,** *Theodor Alexander*

Weber, *Théodore-Alexandre* (Delouche) → **Weber,** *Theodor Alexander*

Weber, *Therese (1813),* landscape painter, flower painter, * 1813 Nymphenburg, † 28.12.1875 München – D ⌐ Münchner Maler IV; ThB XXXV.

Weber, *Therese (1864),* landscape painter, * 31.10.1864 München, l. before 1942 – D ⌐ ThB XXXV.

Weber, *Therese (1953),* painter, paper artist, assemblage artist, * 25.9.1953 Breitenbach – CH ⌐ KVS.

Weber, *Thoman,* painter, * about 1535 Kempten (?), l. 1570 – CH ⌐ Brun IV; ThB XXXV.

Weber, *Thomas,* painter, copper engraver, lithographer, * 1.8.1761 Augsburg, † 2.6.1828 Augsburg – D ⌐ Brun III; ThB XXXV.

Weber, *Thomas (?)* → **Stöber,** *Thomas*

Weber, *Trudi,* painter, * 1.1.1907 Zürich – CH ⌐ Plüss/Tavel II.

Weber, *Ulrich (1824),* copper engraver, f. 1824 – D ⌐ ThB XXXV.

Weber, *Ulrich (1869),* painter, lithographer, * 25.12.1869 Nürnberg, † 21.9.1912 München – D ⌐ Münchner Maler IV; Ries; ThB XXXV.

Weber, *Ulrike,* graphic artist, * 1940 – D ⌐ Nagel.

Weber, *Veit,* architect, f. 1574 – CZ ⌐ ThB XXXV.

Weber, *Vincent,* landscape painter, * 16.11.1902 Montjoie (Rheinland) or Monschau, † 6.3.1990 Frankfurt (Main) – D ⌐ Nagel; Vollmer V.

Weber, *Vít,* architect, f. 1574 – CZ ⌐ Toman II.

Weber, *Wendelin* (Weber, Jean Wendelin), cabinetmaker, * 19.8.1757 Eyershausen, l. 20.7.1786 – F, D ⌐ Kjellberg Mobilier; ThB XXXV.

Weber, *Werner,* painter, * 1.1.1892 Zürich or Langnau (Zürich), † 15.8.1977 Rüschlikon – CH ⌐ Brun IV; LZSK; Plüss/Tavel II; ThB XXXV; Vollmer V.

Weber, *Werner Alois,* sculptor, * 22.4.1925 St. Gallen – CH ⌐ KVS; LZSK; Plüss/Tavel II.

Weber, *Wilhelm (1624),* goldsmith, f. 1624 – RUS, D ⌐ ThB XXXV.

Weber, *Wilhelm (1908),* landscape painter, graphic artist, * 11.5.1908 Freiberg (Sachsen) – D ⌐ Vollmer V.

Weber, *Wilhelm (1952)* → **Weber,** *Wilm*

Weber, *Willi,* painter, graphic artist, * 25.3.1932 Zürich – CH ⌐ KVS.

Weber, *William,* painter, * 1865, † 1905 – D, USA ⌐ Falk.

Weber, *Willie* → **Johansson,** *Willie*

Weber, *Willie* → **Weberg,** *Wille*

Weber, *Willie Hubert* (SvKL V) → **Johansson,** *Willie*

Weber, *Willie Hubert* (SvKL V) → **Weberg,** *Wille*

Weber, *Willy,* painter, * 18.7.1895 Ludwigshafen (Rhein), † 1959 Ludwigshafen (Rhein) – D ⌐ Münchner Maler VI; ThB XXXV; Vollmer V.

Weber, *Willy (1933)* (KVS) → **Weber,** *Willy Felix*

Weber, *Willy Felix* (Weber, Willy (1933)), jewellery artist, sculptor, painter, environmental artist, master draughtsman, screen printer, photographer, action artist, conceptual artist, jewellery designer, * 16.6.1933 Bern – CH ⌐ KVS; LZSK; Plüss/Tavel II.

Weber, *Wilm,* ceramist, * 1952 Duisburg-Meiderich – D ⌐ WWCCA.

Weber, *Wolfgang (1902),* photographer, * 17.6.1902 Leipzig, † 5.3.1985 Köln – D ⌐ Krichbaum; Naylor.

Weber, *Wolfgang (1937),* ceramist, * 26.12.1937 Plauen – D ⌐ WWCCA.

Weber, *Wolfgang (1946)* (Weber, Wolfgang), painter, * 18.11.1946 Seckau – A ⌐ Fuchs Maler 20.Jh. IV; List.

Weber, *Wolfgang (1952),* master draughtsman, painter, * 2.11.1952 Schellweiler – D ⌐ Mülfarth.

Weber, *X. Ferenc* (MagyFestAdat) → **Weber,** *Franz Xaver*

Weber, *Yvan,* photographer, * 11.6.1962 Brüssel – B, CH ⌐ KVS.

Weber-Altwegg, *Marie* (LZSK) → **Weber,** *Marie* (1887)

Weber-Andreae, *Helmuth,* painter, master draughtsman, graphic artist, * 1909 Frankfurt (Main) – D ⌐ BildKueFfm.

Weber-Benz, *C.,* designer, f. 1801 – CH ⌐ Brun III.

Weber-Brauns, *August,* painter, commercial artist, restorer, * 19.7.1887 Hannover, l. before 1961 – D ⌐ Vollmer V.

Weber und Deckers → **Weber,** *Aloys*

Weber-Delunsch, *Elisabeth,* still-life painter, f. before 1929, l. 1929 – F ⌐ Bauer/Carpentier VI.

Weber-Ditzler, *Charlotte,* illustrator, * 5.3.1877 Philadelphia (Pennsylvania), l. 1913 – USA ⌐ Falk.

Weber z Ebenhofu, *Alfred,* architect, * 1853 Prag, l. 1882 – CZ ⌐ Toman II.

Weber-Fehr, *Ursula* (LZSK) → **Fehr,** *Ursula*

Weber-Foma, *Ludwig,* wood sculptor, stone sculptor, graphic artist, * 1913 München – D ⌐ Vollmer V.

Weber-Frey, *Charles,* sculptor, * 10.10.1858 Freiburg (Schweiz), † 1.7.1902 Asnières-sur-Seine – CH ⌐ ThB XXXV.

Weber-Fülöp, *Elisabeth,* painter, * 18.9.1883 Budapest, l. 1938 – A, H ⌐ Fuchs Geb. Jgg. II; Vollmer V.

Weber-Fürer, *Hans* → **Weber,** *Hans* (1882)

Weber-Hartl, *Otto,* sculptor, f. 1949 – D ⌐ Vollmer V.

Weber-Heubach, *Gertraud,* painter, * 27.4.1895 Speyer, l. before 1961 – D ⌐ Vollmer V.

Weber-Junkert, *Margarete,* ceramist, * 1937 – D ⌐ WWCCA.

Weber-Junod, *Margo* → **Margo**

Weber-Kyburz, *Elisabeth* → **Weber,** *Liz*

Weber-Lipsi, *Hildegard* (Weber, Hildegard), sculptor, painter, * 26.1.1901 Wädenswil – CH, F ⌐ Bénézit; KVS; Plüss/Tavel II; Vollmer V.

Weber-Lipsi, *Hildegarde* → **Weber-Lipsi,** *Hildegard*

Weber-Mzell, *Gertraute* → **Weber-Mzell,** *Traute*

Weber-Mzell, *Kurt,* architect, * 15.12.1918 Mariazell (Steiermark) – A ⌐ List.

Weber-Mzell, *Traute,* interior designer, * 13.10.1919 Lutschaun (Mitterdorf) – A ⌐ List.

Weber von Ohlungen, wood sculptor, f. 1758 – D ⌐ ThB XXXV.

Weber-Petsche, *Antonie,* painter, * 3.3.1845 Magdeburg, l. 1893 – D ⌐ ThB XXXV.

Weber-Raudenbusch, *Marlis,* sculptor, * 1947 Stuttgart – D ⌐ Nagel.

Weber-Ruegg, *Marilott,* painter, * 22.11.1945 Basel – CH ⌐ KVS.

Weber-Scheld, *Adolf,* painter, graphic artist, * 1892 Frankfurt (Main), l. before 1961 – D ⌐ Vollmer V.

Weber-Tirol, *Hans* (Weber-Tyrol, Hans; Weber-Tyrol, Hans Josef), landscape painter, animal painter, portrait painter, * 31.10.1874 Schwaz, † 14.7.1957 Eppan an der Weinstraße or Meran – A, I ▭ Fuchs Maler 19.Jh. IV; List; PittItalNovec/1 II; ThB XXXV; Vollmer V.

Weber-Tirol, *Hans* (List; PittItalNovec/1 II) → **Weber-Tirol,** *Hans*

Weber-Tirol, *Hans Josef* (Fuchs Maler 19.Jh. IV; ThB XXXV) → **Weber-Tirol,** *Hans*

Weber-Zubler, *Ilse* → **Weber,** *Ilse*

Weberbauer, *Otto,* landscape painter, * 25.4.1846 Breslau, † 19.2.1881 Landeck (Schlesien) – PL ▭ ThB XXXV.

Weberbeck, *Julius,* painter, * 30.4.1882 Augsburg, l. before 1961 – D ▭ Vollmer V.

Weberfoma, *Ludwig* → **Weber-Foma,** *Ludwig*

Weberg, *John,* painter, f. 1921 – USA ▭ Falk.

Weberg, *O.,* marine painter, f. 1893, l. before 1982 – DK ▭ Brewington.

Weberg, *Wille* (Weberg, Willie Hubert; Weber, Willie Hubert; Johansson, Willie Hubert), figure painter, painter of nudes, landscape painter, master draughtsman, * 16.12.1910 Hälsingborg – S ▭ Konstlex.; SvK; SvKL V; Vollmer II; Vollmer V.

Weberg, *Willie* → **Weberg,** *Wille*

Weberg, *Willie Hubert* (SvK) → **Weberg,** *Wille*

Weberpals, *Hans,* watercolourist, landscape painter, * 12.1.1910 Nürnberg – D ▭ Vollmer V.

Webfer, *Jakob,* architect, mason, f. 1663, l. 1665 – CH ▭ Brun III.

Webjörn, *Maja* (Konstlex.) → **Webjörn,** *Maria*

Webjörn, *Maria* (Webjörn, Maja), landscape painter, textile artist, master draughtsman, * 10.7.1887 Oslo, l. 1960 – N, S ▭ Konstlex.; SvK; SvKL V; Vollmer V.

Webley, *Sam,* painter, f. 1900 – GB ▭ Wood.

Webling, *Ethel,* miniature painter, f. 1880, l. 1903 – GB ▭ Foskett.

Weblus, *Martin,* painter, * 10.12.1855 Berlin, l. 1899 – D ▭ ThB XXXV.

Websky, *Wolfgang von,* painter, illustrator, * 29.9.1895 Berlin, l. before 1961 – D, PL ▭ Vollmer V.

Webster (1835), painter, f. 1.7.1835 – CDN ▭ Harper.

Webster (1851) (Webster), painter, f. 1851 – USA, P ▭ Pamplona V.

Webster (1910), figure painter, bird painter, porcelain painter, landscape painter, flower painter, f. 1910 – GB ▭ Neuwirth II.

Webster, *A. H.,* landscape painter, f. 1899 – GB ▭ McEwan.

Webster, *Alexander,* painter, * 21.12.1841 Fraserburgh (Grampian), † 1913 – GB ▭ McEwan.

Webster, *Alexander (1893),* painter, f. 1893, l. 1911 – GB ▭ McEwan.

Webster, *Alfred A.,* designer, f. 1906 – GB ▭ McEwan.

Webster, *Alfred George,* architectural painter, genre painter, landscape painter, f. 1876, l. 1895 – GB ▭ Johnson II; Wood.

Webster, *Alice E.,* painter, f. 1886 – CDN ▭ Harper.

Webster, *Anna Cutler,* painter, f. 1932 – USA ▭ Hughes.

Webster, *Bernice M.,* painter, * 13.12.1895 Northfield (Massachusetts), l. 1947 – USA ▭ EAAm III; Falk.

Webster, *C.,* sculptor, * Lichfield (?), f. 1802 – GB ▭ Gunnis.

Webster, *Daniel C.,* copper engraver, steel engraver, f. 1844, l. after 1860 – USA ▭ Groce/Wallace.

Webster, *Douglas James,* artist, f. 1982 – GB ▭ McEwan.

Webster, *E. A.,* painter, f. 1857, l. 1870 – GB ▭ Wood.

Webster, *E. Ambrose,* painter, * 31.1.1869 Chelsea (Massachusetts), † 1935 – USA ▭ Falk; Hughes.

Webster, *Erle,* watercolourist, etcher, f. 1931 – USA ▭ Hughes.

Webster, *Ethel Felder,* painter, f. 1915 – USA ▭ Falk.

Webster, *Francis,* architect, * 1767, † 10.10.1827 Eller How – GB ▭ Colvin.

Webster, *Frederick,* painter, f. 1895, l. 1896 – GB ▭ McEwan.

Webster, *Frederick Rice,* sculptor, * 12.11.1869 Grand Rapids (Michigan), l. 1919 – USA ▭ Falk.

Webster, *G.* (Harper) → **Webster,** *George* (1775)

Webster, *G. R.,* painter, * Harmondsworth, f. 1878, l. 1879 – GB ▭ Wood.

Webster, *George (1775)* (Webster, George G.; Webster, G.), marine painter, * 1775, l. 1832 – GB ▭ Brewington; Grant; Harper; Houfe; Johnson II; Mallalieu; ThB XXXV.

Webster, *George (1797),* architect, * 3.5.1797, † 16.4.1864 – GB ▭ Colvin; DBA.

Webster, *George (1864),* painter, sculptor, f. 1864, l. 1907 – GB ▭ McEwan.

Webster, *George G.* (Brewington) → **Webster,** *George* (1775)

Webster, *Gordon MacWhirter,* painter, * 1.7.1908 Fairlie (Strathclyde), † 24.1.1987 Glasgow (Strathclyde) – GB ▭ McEwan.

Webster, *H. Daniel,* sculptor, * 21.4.1880 Frankville (Iowa), † 1912 – USA ▭ Falk; ThB XXXV.

Webster, *Harold Tucker,* cartoonist, * 21.9.1885 Parkersburg (West Virginia), † 23.9.1952 – USA ▭ EAAm III; Falk.

Webster, *Herman Armour,* painter, etcher, lithographer, * 6.4.1878 New York, l. before 1961 – USA ▭ EAAm III; Edouard-Joseph III; Falk; Schurr VI; ThB XXXV; Vollmer V.

Webster, *Hutton* (Webster, Hutton (Junior)), painter, illustrator, etcher, * 11.2.1910 Lincoln (Nebraska), † 30.1.1956 Tucson (Arizona) – USA ▭ EAAm III; Falk; Hughes.

Webster, *Ira,* lithographer (?), f. 1844 – USA ▭ Groce/Wallace.

Webster, *J.,* portrait miniaturist, f. 1804 – GB ▭ ThB XXXV.

Webster, *James (1851)* (Webster, James), architect, * 25.7.1851 Deptford (London), † 1920 – GB ▭ DBA.

Webster, *James (1894),* artist, f. 1894 – GB ▭ McEwan.

Webster, *Joan Diane* → **Price,** *Joan Webster*

Webster, *John (1799)* (Webster, John), painter, f. 1799 – GB ▭ Waterhouse 18.Jh..

Webster, *John (1892),* painter, f. 1892, l. 1895 – GB ▭ McEwan.

Webster, *John Dodsley,* architect, f. 21.4.1873, † before 10.10.1913 – GB ▭ DBA.

Webster, *Joseph Samuel,* portrait painter, genre painter, miniature painter, f. 1757, † 6.7.1796 London – GB ▭ ThB XXXV; Waterhouse 18.Jh..

Webster, *Lawrence,* painter, f. 1918 – GB ▭ McEwan.

Webster, *Lorna,* watercolourist, f. 1939 – GB ▭ McEwan.

Webster, *Lusk,* architect, * 1847 Vereinigte Staaten, l. 1870 – F ▭ Delaire.

Webster, *Malcolm Scott,* architect, painter, f. 1967 – GB ▭ McEwan.

Webster, *Margaret,* painter, f. 1862 – GB ▭ McEwan.

Webster, *Margaret Leverich,* painter, artisan, * 9.2.1906 Belleville (New Jersey) – USA ▭ Falk.

Webster, *Mary,* artist, f. 1830, l. 1840 – GB ▭ McEwan.

Webster, *Mary Hortense,* painter, sculptor, * Oberlin (Ohio), f. 1933 – USA ▭ Falk.

Webster, *Moses,* watercolourist, miniature painter, porcelain painter, flower painter, landscape painter, * 1792 or about 1798 Derby, † 20.10.1870 Derby – GB ▭ Foskett; Grant; Mallalieu; Neuwirth II; Pavière III.1; Schidlof Frankreich; ThB XXXV; Wood.

Webster, *Nellie,* still-life painter, flower painter, f. 1893, l. 1923 – GB ▭ McEwan.

Webster, *Norman,* graphic artist, * 1924 Southend-on-Sea – GB ▭ Spalding.

Webster, *Peter,* painter, f. 1904 – GB ▭ McEwan.

Webster, *R. Wellesley,* landscape painter, f. 1887, l. 1903 – GB ▭ McEwan; Wood.

Webster, *Richard Everard,* architect, * 1842, † 1915 – GB ▭ DBA.

Webster, *Robert Bruce,* painter, * 1892, † 1959 – GB ▭ McEwan.

Webster, *Robin,* painter, f. 1959 – GB ▭ McEwan.

Webster, *Roland Harding,* fresco painter, watercolourist, pastellist, metal artist, master draughtsman, * 8.12.1873 Chester, l. before 1942 – GB ▭ ThB XXXV.

Webster, *Selma* → **Webster,** *Selma K.*

Webster, *Selma K.,* painter, * 21.1.1909 – CDN ▭ Ontario artists.

Webster, *Simon,* watercolourist, portrait painter, landscape painter, miniature painter, * about 1740, † after 1820 (?) – GB ▭ Foskett; Grant; Schidlof Frankreich; ThB XXXV.

Webster, *Stokely,* portrait painter, designer, * 23.8.1912 Evanston (Illinois) – USA ▭ Falk.

Webster, *T.,* painter, f. 1844 – GB ▭ Wood.

Webster, *Thomas (1772),* architect, * 11.2.1772 or 1773 Orkneys, † 26.12.1844 London – GB ▭ Colvin; Mallalieu; McEwan; ThB XXXV.

Webster, *Thomas (1800),* genre painter, history painter, portrait painter, etcher, * 20.3.1800 London or Pimlico (London), † 23.9.1886 Cranbrook (Kent) – GB ▭ DA XXXIII; Grant; Houfe; Johnson II; Lister; Mallalieu; ThB XXXV; Wood.

Webster, *Thomas (1854),* porcelain painter, f. after 1854 – GB ▭ Neuwirth II.

Webster, *Tom (1890),* graphic artist, * 17.7.1890 Bilston, l. before 1961 – GB ▭ Vollmer V.

Webster, *Tom (1900)*, designer, cartoonist, f. 1900 – GB ▭ Houfe.

Webster, *W.*, japanner, f. about 1710 – GB ▭ ThB XXXV.

Webster, *Walter*, wood engraver, * about 1836 Massachusetts, l. 1860 – USA ▭ Groce/Wallace.

Webster, *Walter Ernest*, portrait painter, genre painter, * 1878 Manchester, l. before 1942 – GB ▭ ThB XXXV.

Webster, *William (1633)* (Webster, William), painter (?), † 1633 – GB ▭ Waterhouse 16./17.Jh..

Webster, *William (1885)*, painter, f. 1885, l. 1899 – GB ▭ McEwan; Wood.

Webster, *William Scott*, painter, * 1867, l. 1939 – GB ▭ McEwan.

Webster of Lichfield, *C.* (?) → Webster, *C.*

Wech, *Franz Andreas*, goldsmith, f. 1742, l. 1751 – D ▭ ThB XXXV.

Wech, *Johann*, figure painter, porcelain painter, f. about 1863, l. 1866 – A ▭ Fuchs Maler 19.Jh. Erg.-Bd II; Neuwirth II; ThB XXXV.

Wechel, *Anders*, miniature painter, * about 1590 Frankfurt (Main), † 1637 Stockholm – D, S ▭ SvKL V.

Wechelen, *Jan van* (Van Wechelen, Jan), painter, * about 1530, † after 1570 – B, NL ▭ DPB II; ThB XXXV.

Wechgelaar, *Diedrich Burghard Alexander*, watercolourist, master draughtsman, fresco painter, * 5.6.1936 Djokjakarta (Java) – NL ▭ Scheen II.

Wechgelaar, *Lex* → Wechgelaar, *Diedrich Burghard Alexander*

Wechinger, *Hieremias* (Pavière I) → Wechinger, *Hieronymus*

Wechinger, *Hieronymus* (Wechinger, Hieremias), flower painter, f. 1571, l. 1594 – D ▭ Pavière I; ThB XXXV.

Wechinger, *Jeremias* (?) → Wechinger, *Hieronymus*

Wechinger, *Jeronymus* → Wechinger, *Hieronymus*

Wechner, *Andreas*, architect, f. 1786 – CH ▭ ThB XXXV.

Wechner, *Eduard*, carver of Nativity scenes, sculptor, * 1.3.1912 Strengen (Arlberg) – A ▭ Vollmer V.

Wechs, *Leonhard*, stucco worker, f. 1738, l. 1740 – D ▭ ThB XXXV.

Wechs, *Thomas*, architect, * 6.3.1893 Bad Oberdorf, l. before 1961 – D ▭ ThB XXXV; Vollmer V.

Wechsel, *Hans* → Wessel, *Hans* (1553)

Wechselberger, *Hans*, architect, f. 1477, l. 1485 – D ▭ ThB XXXV.

Wechselberger, *Johann Michael*, stucco worker, * Ochsenhausen, f. 19.4.1712, l. 1741 – D ▭ ThB XXXV.

Wechselmann, *Ed.*, goldsmith (?), f. 1878, l. 1879 – A ▭ Neuwirth Lex. II.

Wechselperger, *Hans* → Wechselberger, *Hans*

Wechsler, *Henry*, painter, f. 1898, l. 1913 – USA ▭ Falk.

Wechsler, *Magi*, cartoonist, * 1960 (?) Zürich – CH ▭ Flemig.

Wechsler, *Max*, painter, master draughtsman, illustrator, * 24.3.1884 München, † 1945 München – D ▭ Ries; ThB XXXV.

Wechsler, *Maxen* → Wechsler, *Max*

Wechsler, *Peter*, painter, * 3.7.1951 Zürich – CH, A ▭ KVS.

Wechsler, *Yaakov*, painter, * 1911 – IL ▭ ArchAKL.

Wechtel, *Hans* → Wechtlin, *Hans* (1480)

Wechter (Künstler-Familie) (ThB XXXV) → Wechter, *Georg* (1526)

Wechter (Künstler-Familie) (ThB XXXV) → Wechter, *Georg* (1560)

Wechter (Künstler-Familie) (ThB XXXV) → Wechter, *Hans* (1550)

Wechter (Künstler-Familie) (ThB XXXV) → Wechter, *Hans* (1646)

Wechter, *Geörg* → Wechter, *Georg* (1526)

Wechter, *Georg (1526)*, painter, etcher, designer, * about 1526 Nürnberg, † 28.3.1586 Nürnberg – D ▭ DA XXXIII; ThB XXXV.

Wechter, *Georg (1560)*, painter, etcher, engraver, * about 1560 Nürnberg, † before 1630 Bamberg – D ▭ Sitzmann; ThB XXXV.

Wechter, *Hans (1550)*, master draughtsman, copper engraver, etcher, * about 1550 Nürnberg, † after 1606 Eichstätt – D ▭ ThB XXXV.

Wechter, *Hans (1646)*, goldsmith, etcher, f. 1646, l. 1653 – D ▭ ThB XXXV.

Wechter, *Jakob* (Wächter, Jakob), goldsmith, * 1695 Bremen, † before 6.1.1738 – D ▭ Seling III; ThB XXXV.

Wechter, *Jörg* → Wechter, *Georg* (1526)

Wechter, *Johann* → Wechter, *Hans* (1646)

Wechter, *Johannes* → Wechter, *Hans* (1550)

Wechter, *Jorg* → Wechter, *Georg* (1526)

Wechter, *Josias*, bookbinder, f. 1501 – D ▭ ThB XXXV.

Wechter, *Matthes* → Wächter, *Matthes*

Wechter, *Wolfgang* → Wachter, *Wolfgang*

Wechterstein, *Gunter*, painter, master draughtsman, * 31.10.1910 Reval – EW, D ▭ Hagen.

Wechterstein, *Ragni*, painter, graphic artist, * 23.11.1944 Posen – PL ▭ Hagen.

Wechtitsch, *Beate*, ceramist, f. 1984 – A ▭ WWCCA.

Wechtlin, *David*, painter, f. 1541, l. 1559 – F ▭ ThB XXXV.

Wechtlin, *Hans (1480)* (Wechtlin, Hans; Wechtlin, Hans (1)), painter, master draughtsman, * 1480 or 1485 Straßburg, † after 1526 – F ▭ DA XXXIII; ELU IV; ThB XXXV.

Wechtlin, *Hans (1544)* (Wechtlin, Hans (2)), painter, f. 1544 – F, D ▭ ThB XXXV.

Wechtlin, *Heinrich*, painter, f. 1542, † 1564 – D ▭ ThB XXXV.

Wechtlin, *Jakob*, glass painter, f. 1496 (?), l. 1515 – F, D ▭ ThB XXXV.

Wechy, *Štěpán de* → Devecchi, *Štěpán*

Weck, *Catherine*, embroiderer, * before 9.2.1631, † 30.12.1685 Freiburg (Schweiz) – CH ▭ Brun III; ThB XXXV.

Weck, *Charles Henri Rodolphe de*, sculptor, * 15.3.1837 Freiburg (Schweiz), l. 1911 – CH ▭ Brun III; ThB XXXV.

Weck, *Eugène Henri Edouard de*, landscape painter, watercolourist, * 20.4.1872 Freiburg (Schweiz), † 3.5.1912 Leysin – CH ▭ Brun III; ThB XXXV.

Weck, *Ferdinand Thomas*, pewter caster, f. 1809 – PL ▭ ThB XXXV.

Weck, *Friedrich*, history painter, * 1819 Wald (Solingen) – D ▭ ThB XXXV.

Weck, *Jeanne-Marie de* (Brun III) → Weck, *Marie de*

Weck, *Louis Joseph de*, watercolourist, * 27.11.1794, † 27.5.1882 Freiburg (Schweiz) – CH ▭ Brun III; ThB XXXV.

Weck, *Marie de* (Weck, Jeanne-Marie de), artisan, * 13.8.1876 Onnens (Freiburg), l. before 1942 – CH ▭ Brun III.

Weck, *Matthäus*, goldsmith, f. about 1559, l. about 1602 – D ▭ ThB XXXV.

Weck, *Paulus*, goldsmith, * about 1587 Nördlingen, † 1626 – D ▭ Seling III.

Weck, *Peter*, smith, f. 1732 – CH ▭ ThB XXXV.

Weck, *R. de* (Frau) → Mayr von Baldegg, *Mathilde*

Weck, *Reinmar*, miniature sculptor, * 1934 Hartmannsgrün (Vogtland) – D ▭ Vollmer VI.

Weck-Baumann, *Laure-Anne de*, ceramist, * 27.5.1945 Avenches – CH ▭ WWCCA.

Weck-Boccard, *Eugène Henri Edouard de* → Weck, *Eugène Henri Edouard de*

Weckbecker, *August*, sculptor, * 28.5.1888 Münstermaifeld, l. before 1961 – D ▭ ThB XXXV; Vollmer V.

Weckbecker zu Sternenfeld, *Ludwig von*, architect, * 3.12.1879 Prien (Chiemsee), l. before 1942 – D ▭ ThB XXXV.

Weckbrod, *Richard*, painter, * 2.2.1885 Dresden, l. before 1961 – D ▭ Vollmer V.

Weckbrodt, *Ferdinand*, painter, restorer, etcher, * 1838 Wien, † 1900 or 3.6.1901 or 1902 Wien – A ▭ Fuchs Maler 19.Jh. Erg.-Bd II; Fuchs Maler 19.Jh. IV; ThB XXXV.

Weckbrodt, *Joh. George*, wood carver, f. 1759 – D ▭ ThB XXXV.

Wecke, *Carl Ludwig Aug.*, woodcutter, * 4.11.1828 Braunschweig, † 12.10.1849 – D ▭ ThB XXXV.

Wecke, *Ferdinand Thomas* → Weck, *Ferdinand Thomas*

Weckeiser, *Friedrich*, bookplate artist, f. before 1911 – D ▭ Rump.

Wecken, *Hermann*, cabinetmaker, wood carver, * 5.4.1835 Goslar, † 1906 – D ▭ ThB XXXV.

Weckenmann, *Johann Georg*, sculptor, stucco worker, * 20.3.1727 Uttenweiler (Württemberg), † 29.3.1795 Haigerloch – D ▭ ThB XXXV.

Wecker, *Georg (1578)*, turner, * München (?), f. 13.1.1578, l. 1591 – D ▭ ThB XXXV.

Wecker, *Georg Christian*, landscape painter, genre painter, history painter, * 9.11.1831 Frankfurt (Main), † 9.9.1887 Frankfurt (Main) – D ▭ ThB XXXV.

Wecker, *Hedith*, painter, graphic artist, illustrator, f. 1939 – D ▭ Vollmer V.

Wecker, *Johann Michael*, goldsmith, f. 1716, † 3.3.1749 – D ▭ ThB XXXV.

Wecker, *Laurens de* → Houck, *Laurens de*

Weckerle, *Anton*, cabinetmaker, f. 1785 – D ▭ ThB XXXV.

Weckerle, *Elias*, clockmaker, f. 1646, l. 1688 – D ▭ ThB XXXV.

Weckerli, *Hans*, potter, f. 1588 – CH ▭ ThB XXXV.

Weckerli, *M. Hans*, potter, f. 1588 (?) – CH ▭ Brun IV.

Weckerlin (Zinngießer-Familie) (ThB XXXV) → Weckerlin, *Christoph Friedr.*

Weckerlin (Zinngießer-Familie) (ThB XXXV) → Weckerlin, *Jacob Friedr.* (1727)

Weckerlin (Zinngießer-Familie) (ThB XXXV) → Weckerlin, *Joh. Friedrich*

Weckerlin, *Christoph Friedr.*, pewter caster, * 7.10.1683 Urach – D ▭ ThB XXXV.

Weckerlin, *Jacob Friedr. (1727),* pewter caster, f. 1727 – D ⊡ ThB XXXV.

Weckerlin, *Jakob Friedr. (1761)* (Weckherlin, Jakob Friedrich), painter, * 1761 Urach, † 1814 or 1815 Stuttgart or Bad Cannstatt – D ⊡ Nagel; ThB XXXV.

Weckerlin, *Joh. Friedrich,* pewter caster, * 26.5.1642 Mittelstadt, † 18.7.1703 Urach – D ⊡ ThB XXXV.

Weckerlin, *Johannes,* stonemason, f. 1401 – D ⊡ ThB XXXV.

Weckerlin, *Veit,* stonemason, f. 1527, † 1547 – D ⊡ ThB XXXV.

Weckerlin, *Victor-Martin,* miniature painter, calligrapher, * 11.11.1825 Guebwiller (Elsaß), † 22.11.1909 – F ⊡ Bauer/Carpentier VI.

Weckesser, *August,* painter, * 28.11.1821 Winterthur, † 11.1.1899 Rom – CH, I ⊡ Brun III; ThB XXXV.

Weckh, *Gregorius,* goldsmith, copper engraver, painter, f. 1591, † 1602 – D ⊡ ThB XXXV.

Weckhardt, *Georg* → **Wecker,** *Georg (1578)*

Weckhemann, *Johann Georg* → **Weckenmann,** *Johann Georg*

Weckher, *Georg* → **Wecker,** *Georg (1578)*

Weckher, *S.,* sculptor, f. 1725 – D ⊡ ThB XXXV.

Weckherlen, *Joseph,* portrait painter, † 1839 St. Petersburg – RUS, D ⊡ ThB XXXV.

Weckherlin, *Elias* → **Weckerle,** *Elias*

Weckherlin, *Jakob Friedr.* → **Weckerlin,** *Jakob Friedr. (1761)*

Weckherlin, *Jakob Friedrich* (Nagel) → **Weckerlin,** *Jakob Friedr. (1761)*

Weckherlin, *Veit* → **Weckerlin,** *Veit*

Weckler, *Georg* (ThB XXXV) → **Vekler,** *Georgij Jakovlevič*

Weckmann, *Claus* → **Weckmann,** *Nicolaus*

Weckmann, *Nicolaus* (Weckmann, Niklaus), sculptor, * 1450 or 1455, † after 1526 – D ⊡ DA XXXIII; ThB XXXV.

Weckmann, *Niklaus* (DA XXXIII) → **Weckmann,** *Nicolaus*

Weckner, *Peter,* sculptor, f. about 1768 – H ⊡ ThB XXXV.

Weckrat, *H.,* founder, f. 1586 – D ⊡ Merlo.

Weckström, *Björn,* glass artist, designer, sculptor, * 8.2.1935 Helsinki – SF, S ⊡ WWCGA.

Weckström, *Marjatta Irene* (Koroma) → **Weckström-Louhivuori,** *Marjatta Irene*

Weckström-Louhivuori, *Marjatta Irene* (Weckström, Marjatta Irene), sculptor, * 9.2.1932 Helsinki – SF ⊡ Koroma; Kuvataiteilijat.

Weckwerth, *Hermann,* medalist, f. 1870, l. 1910 – D ⊡ ThB XXXV.

Wecus, *Walter* (ELU IV) → **Wecus,** *Walter von*

Wecus, *Walter von* (Wecus, Walter), painter, stage set designer, master draughtsman, graphic artist, * 8.7.1893 Düsseldorf, † 15.12.1977 Neuss – D ⊡ Davidson II.2; ELU IV; KüNRW VI; ThB XXXV; Vollmer V.

Weczernitz, *Joh.,* sculptor, f. 1787 – D ⊡ ThB XXXV.

Weczerzick, *Alfred,* animal painter, illustrator, * 10.4.1864 Herischdorf, † 1952 Berlin – D ⊡ Ries; ThB XXXV; Vollmer V.

Weczerzik, *Wenzel* (Večeřík, Václav), painter, f. 1719 – CZ ⊡ ThB XXXV; Toman II.

Weczstein (?) → **Zenn,** *Hans von*

Wedberg, *Isak,* decorative painter, * 1770, † 1.4.1828 Göteborg – S ⊡ SvKL V.

Wedd, *Ada,* flower painter, f. 1885, l. 1887 – GB ⊡ Johnson II; Wood.

Wedda, *John A.,* painter, illustrator, designer, * 11.4.1911 Milwaukee (Wisconsin) – USA ⊡ Falk.

Weddell, *E. S.,* aquatintist, copper engraver, f. 1830, l. 1859 – GB ⊡ Lister.

Weddell, *James Wilkie,* architect, * 1879 – GB ⊡ DBA.

Weddell, *William (Mistress),* painter, * about 1750, † 1831 – GB ⊡ Waterhouse 18.Jh..

Weddepohl, *C. H.* (Mak van Waay) → **Weddepohl,** *Charles*

Weddepohl, *Charles* (Weddepohl, C. H.), sculptor, painter, * 7.12.1902 Amsterdam (Noord-Holland) – NL ⊡ Mak van Waay; Scheen II.

Weddepohl, *Rob* → **Weddepohl,** *Robert Johan*

Weddepohl, *Robert Johan,* painter, master draughtsman, artisan (?), architect, * 1.9.1934 Warnsveld (Gelderland) – NL, E ⊡ Scheen II.

Wedder, *Francesco* → **Weder,** *Francesco*

Wedderburn, *A.* (Harper) → **Wedderburn,** *Alexander*

Wedderburn, *Alexander* (Wedderburn, A.), engraver, f. 1835, l. 1837 – USA ⊡ Groce/Wallace; Harper.

Wedderburn, *Janet Scrymgeour,* sculptor, f. 1971 – GB ⊡ McEwan.

Wedderburn, *Jemima* → **Blackburn,** *Jemima*

Wedderburn, *Jemima,* painter, f. 1848, l. 1849 – GB ⊡ Grant; Wood.

Wedderburn, *John,* miniature painter, f. about 1839 – ZA ⊡ Gordon-Brown.

Wedderkop, *Adèle* → **Wedderkop,** *Julia Carolina Adolfina Adèle Cordelia von*

Wedderkop, *Cordelia Maria Charlotta von* (SvKL V) → **Wedderkopff,** *Cordélie von*

Wedderkop, *Cordélie von* → **Wedderkopff,** *Cordélie von*

Wedderkop, *Julia Carolina Adolfina Adèle Cordelia von,* landscape painter, * 7.10.1792, † 1871 (?) (Kloster) Preetz (Holstein) – S ⊡ SvKL V.

Wedderkopff, *Cordelia Maria Charlotta von* → **Wedderkopff,** *Cordélie von*

Wedderkopff, *Cordélie von* (Wedderkop, Cordelia Maria Charlotta von), landscape painter, master draughtsman, * 5.2.1774, † 25.4.1841 Stockholm – S ⊡ SvKL V; ThB XXXV.

Wedderspoon, *Kate,* painter, f. 1892, l. 1895 – GB ⊡ McEwan.

Wedderspoon, *Richard G.* (EAAm III; Falk) → **Wedderspoon,** *Richard Gibson*

Wedderspoon, *Richard Gibson* (Wedderspoon, Richard G.), painter, * 15.10.1889 or 15.10.1890 Red Bank (New Jersey), l. before 1961 – USA ⊡ EAAm III; Falk; Vollmer V.

Weddidge, *Emil* (EAAm III) → **Weddige,** *Emil*

Weddig, *Ebba* → **Weddig-Dettenberg,** *Ebba*

Weddig, *Heinz,* sculptor, * 14.7.1870 Hanau, l. before 1942 – D ⊡ Feddersen; ThB XXXV.

Weddig-Dettenberg, *Ebba,* woodcutter, * 13.5.1908 Flensburg – D ⊡ Wolff-Thomsen.

Weddige, *Carl,* portrait painter, genre painter, lithographer, * 18.9.1815 Rheine (Westfalen), † 26.3.1862 Amsterdam (Noord-Holland) – D, NL ⊡ Scheen II; ThB XXXV; Waller.

Weddige, *Emil* (Weddidge, Emil), painter, master draughtsman, lithographer, designer, * 23.12.1907 Sandwich (Ontario) – CDN, USA ⊡ EAAm III; Falk; Vollmer V.

Weddigen, *Friedrich Wolfgang,* genre painter, landscape painter, portrait painter, * 20.3.1877 Schwerin, l. before 1942 – D ⊡ Ries; ThB XXXV.

Wedding, *Fritz,* landscape painter, f. 1865, l. 1870 – D ⊡ ThB XXXV.

Wedding, *Johan Friedrich,* architect, * 13.3.1759 Lenzen (Priegnitz), † 21.9.1830 Kattowitz – PL ⊡ ThB XXXV.

Wede, *Gijsbert van,* goldsmith, f. 1488 – NL ⊡ ThB XXXV.

Wede, *Johan van dem* (Focke) → **Johan van dem Wede**

Wede, *Willem van,* painter, * about 1594 Utrecht, † 18.10.1614 Rom – NL, I ⊡ ThB XXXV.

Wedege, *Elze* → **Arede,** *Elze Wedege*

Wedege, *F.,* master draughtsman, f. 1780 – DK ⊡ Weilbach VIII.

Wedekind, *Armin,* illustrator, * 1863 San Francisco (California), † 1934 Zürich – CH, USA ⊡ Ries.

Wedekind, *Armin Francis* → **Wedekind,** *Armin*

Wedekind, *Armin Franz* → **Wedekind,** *Armin*

Wedekind, *Daniel,* copper founder, * about 1648 Riga, † before 21.1.1721 Dresden – D, LV ⊡ ThB XXXV.

Wedekind, *Johan Heinrich* (SvKL V) → **Wedekind,** *Johann Heinrich*

Wedekind, *Johann Heinrich* (Vedekind, Iogann-Genrik; Wedekind, Johan Heinrich; Vedekind, Iogann-Genrich), portrait painter, * 15.8.1674 Deutschland, † 19.10.1736 St. Petersburg – D, LV, EW, RUS, S ⊡ ChudSSSR II; Milner; SvK; SvKL V; ThB XXXV.

Wedekind, *Wilhelm Christian,* painter, f. 1.10.1728, l. 3.10.1735 – D ⊡ ThB XXXV.

Wedekindt, *Johann Heinrich* → **Wedekind,** *Johann Heinrich*

Wedeking, *August Wilhelm,* portrait painter, landscape painter, photographer, * 22.1.1807 Bremen, l. 1874 – D ⊡ ThB XXXV.

Wedekint, *Arnold,* cabinetmaker, f. 1442 – D ⊡ ThB XXXV.

Wedel, *Alice* (Wedel, Alice Ingegerd), batik artist, * 16.3.1900 Höjentorps kungsgård (Eggby socken), † 1984 Skanör – S ⊡ Konstlex.; SvK; SvKL V.

Wedel, *Alice Ingegerd* (SvKL V) → **Wedel,** *Alice*

Wedel, *August,* etcher, animal painter, * 14.8.1885 Frankfurt (Main), † 25.8.1953 Frankfurt (Main) – D ⊡ ThB XXXV; Vollmer V.

Wedel, *Edda von* (Baronin), painter, * 12.6.1867 Freienwalde (Oder), l. before 1942 – D ⊡ ThB XXXV.

Wedel, *Frederik Ernst* (Wedel, Friedrich Ernst), copper engraver, f. 1686, l. 1697 – DK ⊡ ThB XXXV; Weilbach VIII.

Wedel, *Friedrich Ernst* (Weilbach VIII) → **Wedel,** *Frederik Ernst*

Wedel, *Fritz,* painter, sculptor, * 1886
Worms, † 1968 Burgfelden – F, D
🕮 Nagel.
Wedel, *Heima von,* painter, graphic artist,
* 21.8.1902 Wiesenau (Estland) – D
🕮 Hagen; Vollmer V.
Wedel, *Johann,* goldsmith, silversmith,
f. 1919 – A 🕮 Neuwirth Lex. II.
Wedel, *Johann Michael,* pewter caster,
f. 1651 – D 🕮 ThB XXXV.
Wedel, *Karyn von,* painter, * 1937 – D
🕮 Nagel.
Wedel, *Lago,* goldsmith, * 1773 Magstrup,
l. after 1821 – DK 🕮 Bøje III.
Wedel, *Lauge* → **Wedel,** *Lago*
Wedel, *Lydia* → **Blöhm,** *Lydia*
Wedel, *Margarete,* painter, * 5.3.1863
Königsberg – RUS, D 🕮 ThB XXXV.
Wedel, *Nils* (Wedel, Nils Adolf), painter,
graphic artist, artisan, textile artist,
advertising graphic designer, book
art designer, * 4.2.1897 Göteborg,
† 17.7.1967 Kleva (Orust) – S
🕮 Konstlex.; SvK; SvKL V; Vollmer V.
Wedel, *Nils Adolf* (SvKL V) → **Wedel,**
Nils
Wedel, *Samuel Moses,* goldsmith, * about
1823 Slagelse, † 1873 – DK 🕮 Bøje II.
Wedel, *Wilhelm,* goldsmith, maker of
silverwork, jeweller, f. 1908 – A
🕮 Neuwirth Lex. II.
Wedel-Hansson, *Ester Ingegerd* (SvKL V)
→ **Hansson,** *Inga*
Wedel-Hansson, *Inga* (Konstlex.) →
Hansson, *Inga*
Wedel-Jarlsberg, *Ida* → **Wedel-Jarlsberg,**
Ida Charlotte Clementine
Wedel-Jarlsberg, *Ida Charlotte Clementine,*
painter, * 12.8.1855, † 29.1.1929 Oslo
– N 🕮 NKL IV.
Wedel-Kükenthal, *Edith,* painter, * 1893
Jena, † 1968 Burgfelden – D 🕮 Nagel;
ThB XXXV.
Wedelin, *Erik,* painter, master
draughtsman, * 1850, † 1881 – S
🕮 Konstlex.; SvK; SvKL V.
Wedell, *Iris,* etcher, f. 1927 – USA
🕮 Falk.
Wedemann, *Johann Christian,* master
draughtsman, * about 1758, † 1788
– DK 🕮 Weilbach VIII.
Wedemayer, *Fritz* (Neuwirth II) →
Wedemeyer, *Heinrich Friedrich*
Wedemeyer, *Heinrich Friedrich* →
Wedemeyer, *Heinrich Friedrich*
Wedemeier, *Diedrich,* painter, f. 1599,
l. 1613 – D 🕮 ThB XXXV.
Wedemeyer, *Georg Ernst Conrad,* painter,
* 1809 Celle, † 19.3.1868 Bremen – D
🕮 ThB XXXV.
Wedemeyer, *Heinrich,* sculptor,
* 11.12.1867 Sudershausen, l. before
1942 – D 🕮 ThB XXXV.
Wedemeyer, *Heinrich Friedrich*
(Wedemayer, Fritz), glass painter,
porcelain painter, * 26.12.1783
Göttingen, † 20.8.1861 Göttingen – D
🕮 Neuwirth II; ThB XXXV.
Wedemhove, *Bruno,* mason, f. 1621,
l. 1637 – D 🕮 ThB XXXV.
Wedenezkij, *Pawel Petrowitsch* (ThB
XXXV) → **Vedeneckij,** *Pavel Petrovič*
Wedenmeyer, *C.,* illustrator, f. before
1905, l. before 1914 – D 🕮 Ries.
Wedepohl, *Edgar,* architect, * 9.9.1894
Magdeburg, l. before 1961 – D
🕮 ThB XXXV; Vollmer V.
Wedepohl, *Gerhard,* painter, master
draughtsman, etcher, illustrator, * 1893
Schönebeck (Bremen), † 4.1930 Bremen
– D 🕮 Vollmer V.

Wedepohl, *Theodor,* painter, * 12.4.1863
Exter (Westfalen), † 28.3.1931 New York
– D 🕮 Falk; ThB XXXV.
Weder, *Durs* → **Werder,** *Urs*
Weder, *Francesco,* goldsmith, * 1709 or
about 1710 Orvieto, † after 1779 or
before 6.2.1789 Rom – I 🕮 Bulgari I.2;
ThB XXXV.
Weder, *Giovanni Battista,* gem cutter,
* 1742 Rom, † after 1808 Rom – I
🕮 Bulgari I.2.
Weder, *Jakob,* painter, sculptor,
* 13.1.1906 Diepoldsau, † 23.11.1990
Langenthal – CH 🕮 KVS; LZSK;
Plüss/Tavel II.
Wederauer, *Dietrich,* goldsmith,
* Heilbronn, f. 1510 – D
🕮 ThB XXXV.
Wederker, *Konrád,* stonemason, f. about
1735 – SK 🕮 ArchAKL.
Wederkinch, *Bodil Erna* (Weilbach VIII)
→ **Wederkinch,** *Erna*
Wederkinch, *Erna* (Wederkinch, Bodil
Erna), sculptor, * 22.6.1888 Sønderby
(Femø), † 25.8.1973 Navneskift – DK
🕮 Vollmer V; Weilbach VIII.
Wederkinch, *Holger* (Wederkinch,
Holger Peder), animal sculptor,
* 3.3.1886 Sønderby (Femø),
† 24.12.1959 or 1960 Kopenhagen –
DK 🕮 Edouard-Joseph III; ThB XXXV;
Vollmer V; Weilbach VIII.
Wederkinch, *Holger Peder* (Weilbach
VIII) → **Wederkinch,** *Holger*
Wederkinch, *Julius* (Wederkinch,
Julius Verner), painter, * 30.12.1919
Frederiksberg, † 28.4.1992 – DK
🕮 Weilbach VIII.
Wederkinch, *Julius Verner* (Weilbach VIII)
→ **Wederkinch,** *Julius*
Wedewer, *Josef,* painter, graphic artist,
* 24.3.1896 Lüdinghausen, l. 1958 – D
🕮 KüNRW I; ThB XXXV; Vollmer V.
Wedge, *Martin,* painter, f. 1977 – GB
🕮 Spalding.
Wedgwood (Töpfer-Familie) (ThB XXXV)
→ **Wedgwood,** *Aaron* (1624)
Wedgwood (Töpfer-Familie) (ThB XXXV)
→ **Wedgwood,** *Aaron* (1666)
Wedgwood (Töpfer-Familie) (ThB XXXV)
→ **Wedgwood,** *Aaron* (1717)
Wedgwood (Töpfer-Familie) (ThB XXXV)
→ **Wedgwood,** *Burslem*
Wedgwood (Töpfer-Familie) (ThB XXXV)
→ **Wedgwood,** *Gilbert*
Wedgwood (Töpfer-Familie) (ThB XXXV)
→ **Wedgwood,** *John* (1645)
Wedgwood (Töpfer-Familie) (ThB XXXV)
→ **Wedgwood,** *John* (1705)
Wedgwood (Töpfer-Familie) (ThB XXXV)
→ **Wedgwood,** *Moses*
Wedgwood (Töpfer-Familie) (ThB XXXV)
→ **Wedgwood,** *Ralph*
Wedgwood (Töpfer-Familie) (ThB XXXV)
→ **Wedgwood,** *Richard*
Wedgwood (Töpfer-Familie) (ThB XXXV)
→ **Wedgwood,** *Thomas* (1618)
Wedgwood (Töpfer-Familie) (ThB XXXV)
→ **Wedgwood,** *Thomas* (1655)
Wedgwood (Töpfer-Familie) (ThB XXXV)
→ **Wedgwood,** *Thomas* (1660)
Wedgwood (Töpfer-Familie) (ThB XXXV)
→ **Wedgwood,** *Thomas* (1685)
Wedgwood (Töpfer-Familie) (ThB XXXV)
→ **Wedgwood,** *Thomas* (1695)
Wedgwood (Töpfer-Familie) (ThB XXXV)
→ **Wedgwood,** *Thomas* (1703)
Wedgwood (Töpfer-Familie) (ThB XXXV)
→ **Wedgwood,** *Thomas* (1717)
Wedgwood (Töpfer-Familie) (ThB XXXV)
→ **Wedgwood,** *Thomas* (1734)

Wedgwood, *Aaron* (1624), potter, * about
1624, † 1700 – GB 🕮 ThB XXXV.
Wedgwood, *Aaron* (1666), potter, * 1666,
† 1743 – GB 🕮 ThB XXXV.
Wedgwood, *Aaron* (1717), potter, * 1717,
† 1763 – GB 🕮 ThB XXXV.
Wedgwood, *Burslem,* potter, * 1646,
† 1696 – GB 🕮 ThB XXXV.
Wedgwood, *Geoffrey Heath,* graphic
artist, * 16.4.1900 London or Leek
(Staffordshire) – GB 🕮 Spalding;
ThB XXXV.
Wedgwood, *Gilbert,* potter, * 1588,
† 1666 – GB 🕮 ThB XXXV.
Wedgwood, *Harold Roland,* architect,
* 1929 Sussex – GB 🕮 McEwan.
Wedgwood, *John* (1645), potter, * 1645,
† 1705 – GB 🕮 ThB XXXV.
Wedgwood, *John* (1705), potter, * 1705,
† 1780 Burslem – GB 🕮 ThB XXXV.
Wedgwood, *John Taylor,* copper engraver,
* about 1783 London, † 6.3.1856
London – GB 🕮 Lister; ThB XXXV.
Wedgwood, *Josiah,* potter, turner, * before
12.7.1730 Burslem (Staffordshire),
† 3.1.1795 Etruria (Staffordshire) – GB
🕮 ELU IV; ThB XXXV.
Wedgwood, *Moses,* potter (?), * about
1626, † 1677 – GB 🕮 ThB XXXV.
Wedgwood, *Ralph,* potter, * 1766, † 1837
– GB 🕮 ThB XXXV.
Wedgwood, *Richard,* potter, * about 1668,
l. about 1715 – GB 🕮 ThB XXXV.
Wedgwood, *Thomas* (1618), potter,
* 1618, † 1679 – GB 🕮 ThB XXXV.
Wedgwood, *Thomas* (1655), potter,
* 1655, † 1717 – GB 🕮 ThB XXXV.
Wedgwood, *Thomas* (1660), potter,
* 1660, † 1716 – GB 🕮 ThB XXXV.
Wedgwood, *Thomas* (1685), potter,
* 1685, † 1739 – GB 🕮 ThB XXXV.
Wedgwood, *Thomas* (1695), potter,
* 1695, † 1737 – GB 🕮 ThB XXXV.
Wedgwood, *Thomas* (1703), potter,
* 1703, † 1776 – GB 🕮 ThB XXXV.
Wedgwood, *Thomas* (1717), potter,
* 1717, † 1773 – GB 🕮 ThB XXXV.
Wedgwood, *Thomas* (1734), potter,
* 1734, † 1788 – GB 🕮 ThB XXXV.
Wedgwood und Bentley → **Wedgwood,**
Josiah
Wedig, *Godert de* → **Wedig,** *Gotthardt de*
Wedig, *Gotthardt de,* painter, * 1583
Köln, † 22.12.1641 Köln – D
🕮 ThB XXXV.
Wedige, *Godert de* → **Wedig,** *Gotthardt
de*
Wedige, *Gotthardt de* → **Wedig,** *Gotthardt
de*
Wedin, *Elof,* painter, * 28.6.1901
Sörle (Nordingrå socken) – S, USA
🕮 EAAm III; Falk; SvKL V.
Wedin, *Peter,* wood carver, painter,
* 31.3.1894 Nordingrå, l. 1959 – S
🕮 SvKL V.
Wedl, *Joh.* (Wedl, Johann), landscape
painter, * 1812 Wien, l. 1844 – A
🕮 Fuchs Maler 19.Jh. IV; ThB XXXV.
Wedl, *Johann* (Fuchs Maler 19.Jh. IV) →
Wedl, *Joh.*
Wedlin, *Karin* → **Wedlin,** *Karin
Margareta*
Wedlin, *Karin Margareta,* master
draughtsman, * 23.2.1893 Lund,
† 20.3.1965 Göteborg – S 🕮 SvKL V.
Wedo, *Georgette,* painter, graphic artist,
* 19.5.1911 – I, USA 🕮 Falk.
Wedow, *Rudolph,* painter, * 1906,
† 12.12.1965 Clinton (New York) –
USA 🕮 Falk.

Wedrich, *František,* woodcutter, * 1849 Prag, l. 1865 – CZ ▭ Toman II.

Wedrychowski, *Lucjan,* painter, * 1.1.1854 Maciejowice, l. 1900 – PL ▭ ThB XXXV.

Wedschihî, armourer, f. 1601 – TR ▭ ThB XXXV.

Wedsted, *Jens Peter,* goldsmith, silversmith, * about 1777, l. 1813 – DK ▭ Bøje II.

Wedulin, *Bengt,* sculptor, * 1672 or 1677, † 21.4.1758 Karlstad – S ▭ SvKL V.

Wedulin, *Johan,* sculptor, f. 1786 – S ▭ SvKL V.

Wedwe, *Johann,* bell founder, f. 1513 – D ▭ ThB XXXV.

Wędziagolski, *Paweł,* architect, * 1883 Jaworów (Wilno), † 1.7.1929 Jaworów (Wilno) – RUS, PL ▭ ThB XXXV.

Wee, *Franciscus Joannes Jacobus Gerardus van der,* master draughtsman, graphic artist, * 5.10.1925 Tilburg (Noord-Brabant), † 5.4.1960 Tilburg (Noord-Brabant) – NL ▭ Scheen II.

Wee, *Frans van der* → **Wee,** *Franciscus Joannes Jacobus Gerardus van der*

Wee, *Harry van der* → **Wee,** *Hendrikus Arnoldus van der*

Wee, *Hendrikus Arnoldus van der,* painter, master draughtsman, * 23.3.1918 Utrecht (Utrecht) – NL ▭ Scheen II.

Wee, *Joost Hendriksz.* → **Weel,** *Joost Hendriksz.*

Weeber, *Eduard von,* landscape painter, watercolourist, etcher, illustrator, * 1834, † 7.8.1891 Wien – A ▭ Fuchs Maler 19.Jh. IV; Ries; ThB XXXV.

Weeber, *Fritz,* painter, * 31.10.1888 Pforzheim, l. before 1961 – D ▭ ThB XXXV; Vollmer V.

Weeber, *Ignatz,* silhouette cutter, f. 1701 – D ▭ ThB XXXV.

Weeber, *Sylvester,* sculptor, * 1727 – A, I ▭ ThB XXXV.

Weech, *Auguste Ute von* (Mülfarth) → **Weech,** *Uta von*

Weech, *Sigmund von,* graphic artist, designer, textile artist, f. 1931 – D ▭ Vollmer V.

Weech, *Uta von* (Weech, Auguste Ute von), painter, * 14.5.1866 Karlsruhe, † 15.5.1944 Freiburg im Breisgau – D ▭ Mülfarth; ThB XXXV.

Weed, *Clive* (EAAm III) → **Weed,** *Clive R.*

Weed, *Clive R.* (Weed, Clive), painter, illustrator, cartoonist, * 29.9.1884 Kent (New York), † 27.12.1936 or 28.12.1936 New York – USA ▭ EAAm III; Falk.

Weed, *Edwin A.,* wood engraver, * about 1828 New York State, l. 1860 – USA ▭ Groce/Wallace.

Weed, *Helen Tott,* painter, f. 1915 – USA ▭ Falk.

Weed, *Raphael A.,* painter, * New York, † 16.11.1931 New York – USA ▭ Falk.

Weede, *Adryaen van,* painter, f. 1524 – NL ▭ ThB XXXV.

Weedell, *Elizabeth* → **Goetsch,** *Hazel*

Weedell, *Hazel* (Falk) → **Goetsch,** *Hazel*

Weeden, *Eleanor Revere,* portrait painter, * 11.12.1898 Colchester (Connecticut), l. 1947 – USA ▭ Falk.

Weeden, *Howard,* painter, illustrator, * Huntsville (Alabama), f. 1908 – USA ▭ Falk.

Weeden, *Lula,* painter, f. 1943 – USA ▭ Dickason Cederholm.

Weeder, *F. Ellsworth,* painter, f. 1910 – USA ▭ Falk.

Weeding, *N.,* painter, f. 1843 – GB ▭ Johnson II; Wood.

Weeding, *Nathaniel,* painter, f. 1849 – USA ▭ Groce/Wallace.

Weedmann, *Ondřej,* painter, f. 1644 – CZ ▭ Toman II.

Weedon, *A. W.* (Bradshaw 1824/1892; Bradshaw 1893/1910) → **Weedon,** *Augustus Walford*

Weedon, *Augustus Walford* (Weedon, A. W.), watercolourist, landscape painter, * 1838, † 1908 – GB ▭ Bradshaw 1824/1892; Bradshaw 1893/1910; Johnson II; Mallalieu; ThB XXXV; Wood.

Weedon, *E.* (Houfe) → **Weedon,** *Edwin*

Weedon, *Edwin* (Weedon, E.), marine painter, illustrator, * 1819, † 1873 – GB ▭ Brewington; Grant; Houfe; Wood.

Weedon, *J. F.,* master draughtsman, f. 1888 – GB ▭ Houfe.

Weegee (Weegee, Arthur Felling), photographer, * 12.6.1899 Zloczew, † 26.12.1968 New York – USA, PL ▭ DA XXXIII; Falk; Krichbaum; Naylor.

Weegee, *Arthur Felling* (Falk) → **Weegee**

Weegenaar, *Martinus Johannes Cornelis* (Wegenaer, Martinus Johannes Cornelis), etcher, painter, master draughtsman, * 7.6.1834 's-Hertogenbosch (Noord-Brabant), † 15.9.1909 Rosmalen (Noord-Brabant) – NL ▭ Scheen II; Waller.

Weeger, *Franz Andreas* → **Weger,** *Franz Andreas*

Weegewijs, *H.* (Mak van Waay) → **Weegewijs,** *Hendrik*

Weegewijs, *Hendrik* (Weegewijs, H.), watercolourist, master draughtsman, etcher, * 7.1.1875 Nieuwer Amstel (Noord-Holland), † 15.5.1964 Soest (Utrecht) – NL ▭ Mak van Waay; Scheen II; ThB XXXV; Waller.

Weegmann, *Jeremias* → **Wegmann,** *Jeremias*

Weegmann, *Reinhold,* painter, etcher, * 30.4.1889 Stuttgart, † 1963 Herrenberg – D, PL ▭ Nagel; ThB XXXV; Vollmer V.

Weegscheider, *Joseph Ignatz* → **Wegscheider,** *Joseph Ignatz*

Weehr, *Georg Philipp* → **Wehr,** *Georg Philipp*

Weeke, *Inge-Lise* (Weeke, Inge-Lise Wunsch), architect, * 6.4.1938 Brønshøj – DK ▭ Weilbach VIII.

Weeke, *Inge-Lise Wunsch* (Weilbach VIII) → **Weeke,** *Inge-Lise*

Weeke, *Ingeborg* (Weeke, Wunsch Ingeborg), painter, * 12.1.1905 Kopenhagen, † 11.8.1985 Gentofte – DK ▭ Weilbach VIII.

Weeke, *Wunsch Ingeborg* (Weilbach VIII) → **Weeke,** *Ingeborg*

Weeke Combs, *Kirsten,* ceramist, * 18.1.1932 – DK ▭ DKL II.

Weekers, *Aloysius Maria,* architect, etcher, * 27.1.1934 – NL ▭ Scheen II.

Weekes, *C.,* architect, f. 1853, l. 1858 – GB ▭ DBA.

Weekes, *Charlotte J.* (Johnson II) → **Weekes,** *Charlotte J.*

Weekes, *E.,* master draughtsman, f. 1884 – CDN ▭ Harper.

Weekes, *Frederick,* painter, etcher, f. 1854, l. 1893 – GB ▭ Johnson II; Lister; Wood.

Weekes, *H.,* steel engraver, f. 1832 – GB ▭ Lister.

Weekes, *H. T.,* painter, f. 1864, l. 1865 – GB ▭ Johnson II; Wood.

Weekes, *Henry (1807),* sculptor, * 1807 Canterbury, † 28.5.1877 London or Ramsgate (Kent) – GB ▭ DA XXXIII; Gunnis; Johnson II; ThB XXXV.

Weekes, *Henry (1849),* animal painter, f. 1849, l. 1888 – GB ▭ Grant; Johnson II; Wood.

Weekes, *Henry (1851),* genre painter, f. 1851, † about 1910 – GB ▭ Grant; ThB XXXV; Wood.

Weekes, *Herbert William* (Wood) → **Weekes,** *William*

Weekes, *J.,* steel engraver, f. 1832 – GB ▭ Lister.

Weekes, *Joseph,* architect, f. 1933 – GB ▭ McEwan.

Weekes, *Percy,* painter, f. 1879 – GB ▭ Johnson II; Wood.

Weekes, *Stephen,* wood engraver, f. 1844, l. about 1855 – USA ▭ Groce/Wallace.

Weekes, *William* (Weekes, Herbert William), genre painter, animal painter, f. 1856, l. 1909 – GB ▭ Houfe; Johnson II; Lewis; ThB XXXV; Wood.

Weekley, *Vera,* figure painter, landscape painter, * London, f. 1920 – GB ▭ Vollmer V.

Weeks, miniature painter, f. about 1742 – GB ▭ Foskett.

Weeks, *Charles Peter,* architect, * 1870 Copley (Ohio), † 1928 – USA ▭ Delaire; EAAm III; ThB XXXV.

Weeks, *Charlotte J.* (Weekes, Charlotte J.), genre painter, history painter, f. 1876, l. 1890 – GB ▭ Johnson II; Wood.

Weeks, *Edwin* (Schurr V) → **Weeks,** *Edwin Lord*

Weeks, *Edwin Lord* (Weeks, Edwin), painter of oriental scenes, genre painter, landscape painter, illustrator, * 1849 Boston (Massachusetts), † 16.11.1903 Paris – USA, F ▭ EAAm III; Falk; Samuels; Schurr V; ThB XXXV.

Weeks, *Flora,* painter, f. before 1880 – USA ▭ Hughes.

Weeks, *George,* silversmith, f. about 1730 – GB ▭ ThB XXXV.

Weeks, *H. Hobart,* architect, sculptor, * 1867 New York, † 1950 – USA ▭ EAAm III.

Weeks, *Harold,* painter, f. 1928 – USA ▭ Hughes.

Weeks, *James (1750),* painter, f. about 1750 – GB ▭ Waterhouse 18.Jh..

Weeks, *James (1973),* painter, f. 1973 – USA ▭ Dickason Cederholm.

Weeks, *John,* painter, * 16.7.1886 or 1888 Townlake (Sydenham), † 14.9.1965 Auckland – NZ ▭ DA XXXIII.

Weeks, *John (1924),* painter, f. 1924 – GB ▭ McEwan.

Weeks, *Leo Rosco,* painter, illustrator, * 23.6.1903 La Crosse (Indiana), † 1977 – USA ▭ EAAm III; Falk.

Weeks, *Lore Lucile,* painter, f. 1904 – USA ▭ Falk.

Weeks, *Louis-Seabury,* architect, * 1881 Grand-View, l. 1906 – F ▭ Delaire.

Weeks, *Stephen* → **Weekes,** *Stephen*

Weeks, *William,* architect, gem cutter, wood carver, sculptor, * 11.4.1813 Martha's Vineyard (Massachusetts), † 8.3.1900 Los Angeles (California) – USA ▭ EAAm III; Falk; Groce/Wallace.

Weel, *Joost Hendriksz.,* faience maker, f. 1690, l. 1728 – NL ▭ ThB XXXV.

Weele, *Herman Johannes van der* (Scheen II; Waller) → **Weele,** *Hermann Johannes van der*

Weele, *Hermann Johannes van der*
(Weele, Herman Johannes van der),
landscape painter, watercolourist, master
draughtsman, etcher, * 13.1.1852
Middelburg (Zeeland), † 2.12.1930 Den
Haag (Zuid-Holland) – NL ▭ Scheen II;
ThB XXXV; Waller.

Weelen, *Guy,* master draughtsman,
illustrator, * 30.8.1919 Toulon – F
▭ Vollmer VI.

Weeling, *Anselmus,* genre painter,
* 21.10.1675 's-Herzogenbosch,
† 29.10.1747 's-Herzogenbosch – NL
▭ ThB XXXV.

Weeling, *H. G.,* genre painter, portrait
painter, f. 1701 – NL ▭ ThB XXXV.

Weeling, *Nicolaes* → **Willing,** *Nicolaes*
(1640)

Weely, *Jan van,* jeweller, painter, † 1616
– NL ▭ ThB XXXV.

Weemaels, *Georges,* painter, sculptor,
* 1928 Halle (Brabant) – B ▭ DPB II.

Weeme, *B. H. ter* (Mak van Waay; ThB
XXXV) → **Weeme,** *Barend Jan ter*

Weeme, *Barend Jan ter* (Weeme, B.
H. ter), painter, master draughtsman,
* 28.4.1880 Amsterdam (Noord-Holland),
† about 8.5.1956 Amsterdam (Noord-
Holland) – NL ▭ Mak van Waay;
Scheen II; ThB XXXV.

Weeme, *Th. ter* (Mak van Waay) →
Weeme, *Theodorus ter*

Weeme, *Theodorus ter* (Weeme, Th. ter),
painter, master draughtsman, * 27.7.1868
Nieuwer Amstel (Noord-Holland),
† 27.12.1943 Amsterdam (Noord-Holland)
– NL ▭ Mak van Waay; Scheen II.

Weemen, *Bernardus van,* painter, f. 1737,
† before 25.4.1753 Den Haag – NL
▭ ThB XXXV.

Weems, *Katharine Lane,* sculptor,
* 22.2.1890 Boston (Massachusetts),
l. 1928 – USA ▭ EAAm III.

Ween, *Jacob van* → **Veen,** *Jacob van*

Weenen, *M. D. van,* painter, master
draughtsman, f. about 1850 – NL
▭ Scheen II.

Weenin, *Giov. Batt.* → **Weenix,** *Jan
Baptist*

Weeninck, *Jan* → **Weenix,** *Jan* (1640)

Weenink, *I.,* aquatintist, master
draughtsman, f. about 1820 (?) – NL
▭ Waller.

Weenink, *Jean Baptiste,* master
draughtsman (?), architect (?),
* 16.11.1790 Paris, † 14.11.1855
Den Haag (Zuid-Holland) – F, NL
▭ Scheen II.

Weenink, *Johannes* (Weenink jz,
Johannes), painter, * before 27.9.1797
Amsterdam (Noord-Holland) (?),
† 25.7.1879 Amsterdam (Noord-Holland)
– NL ▭ Scheen II.

Weenink jz, *Johannes* (Scheen II) →
Weenink, *Johannes*

Weeninx, *Giov. Batt.* → **Weenix,** *Jan
Baptist*

Weeninx, *Jan* → **Weenix,** *Jan* (1640)

Weeninx, *Jan Baptist* → **Weenix,** *Jan
Baptist*

Weenix (den Oude) → **Weenix,** *Jan
Baptist*

Weenix (der Jüngere) → **Weenix,** *Jan*
(1640)

Weenix, *Gilles,* painter, f. 28.7.1680 – F
▭ Audin/Vial II.

Weenix, *Giov. Batt.* → **Weenix,** *Jan
Baptist*

Weenix, *Giovanni Battista* → **Weenix,** *Jan
Baptist*

Weenix, *Jan (1640)* (Weenix, Jan), still-life
painter, landscape painter, genre painter,
portrait painter, master draughtsman,
animal painter, etcher, * 1640 or
6.1642 (?) or 1642 Amsterdam, † before
19.9.1719 Amsterdam – NL ▭ Bernt III;
Bernt V; DA XXXIII; ELU IV;
Pavière I; ThB XXXV; Waller.

Weenix, *Jan Baptist,* etcher, still-life
painter, portrait painter, landscape
painter, genre painter, master
draughtsman, * 1621 Amsterdam, † 1660
or 1661 (?) or about 1660 or before
19.11.1663 or 1663 Deutecum or Huis
ter Mey (Utrecht) or Utrecht – NL, I
▭ Bernt III; Bernt V; DA XXXIII;
ELU IV; Pavière I; ThB XXXV; Waller.

Weer, *Daniel de* → **Veer,** *Daniel de*

Weer, *Georg Philipp* → **Wehr,** *Georg
Philipp*

Weer, *Rochus van der,* painter, * about
1687, l. 1745 – I, NL ▭ ThB XXXV.

Weer, *Walter,* painter, graphic
artist, * 23.2.1941 Wien – A
▭ Fuchs Maler 20.Jh. IV; List.

Weerasinghe, *Oliver* → **Weerasinghe,**
Oliver Rex

Weerasinghe, *Oliver Rex,* sculptor, master
draughtsman, artisan, * 22.6.1933
Nawalapitiya (Ceylon) – S ▭ SvKL V.

Weerbreich → **Wierbrecht** (1631)

Weerd, *Eef de* → **Weerd,** *Evert de*

Weerd, *Eef de* → **Weerden,** *Harm
Albertus van*

Weerd, *Evert de,* watercolourist, master
draughtsman, * 4.5.1926 Zutphen
(Gelderland) – NL ▭ Scheen II.

Weerd, *Menno van der,* watercolourist,
master draughtsman, etcher, lithographer,
* 31.12.1947 Rotterdam (Zuid-Holland)
– NL ▭ Scheen II (Nachtr.).

Weerden, *Harm Albertus van,* painter,
sculptor, artisan, * 30.11.1940 Malang
(Java) – RI, NL ▭ Scheen II.

Weerden, *Hendricus Stephanus Johannes
van* (Weerden, Hendrik Stephan Jan
van), genre painter, * 1804 or 7.8.1813
Den Haag (Zuid-Holland), † 8.7.1853
Den Haag (Zuid-Holland) – NL
▭ Scheen II; ThB XXXV.

Weerden, *Hendrik Stephan Jan van*
(ThB XXXV) → **Weerden,** *Hendricus
Stephanus Johannes van*

Weerden, *Jacques van* → **Werden,**
Jacques van

Weerden, *Jan van,* watercolourist,
* 3.9.1905 Djokjakarta (Java) – RI,
NL ▭ Scheen II.

Weerdenburg, *Adrianus Johannes van,*
watercolourist, master draughtsman,
artisan, * 31.5.1931 Amsterdam (Noord-
Holland) – NL ▭ Scheen II.

Weerdenburg, *André van* →
Weerdenburg, *Adrianus Johannes van*

Weerdt, *Heinrich* → **Werder,** *Heinrich*

Weerdt, *Abraham van,* form cutter,
f. about 1636, l. about 1680 – D, NL
▭ ThB XXXV.

Weerdt, *Adriaan de* (ThB XXXV) →
Weert, *Adriaan de*

Weerdt, *Daniel de,* painter, f. 1566,
l. 1568 – D, NL ▭ ThB XXXV.

Weerenbeck, *Selma Maria Helena,*
goldsmith, * 4.11.1942 Wassenaar (Zuid-
Holland) – NL, P ▭ Scheen II.

Weerie, *Geeraard* → **Weri,** *Geeraard*

Weerle, *Pieter Johannes Jacobus van,*
watercolourist, * 23.7.1901 Oegstgeest
(Zuid-Holland) – NL ▭ Scheen II.

Weerli, *Hans Rudolf,* goldsmith, * 1708,
† 1777 – CH ▭ Brun III; ThB XXXV.

Weerli, *Karl* (der Ältere) → **Wehrli,** *Karl*
(1843)

Weerli, *Salomon,* goldsmith, * 1748
Zürich, l. 1796 – CH ▭ Brun III.

Weerli, *Stoffel,* architect, f. 1570 – CH
▭ Brun III; ThB XXXV.

Weers, *Hubertus Frederik van,* master
draughtsman, painter, * 21.7.1909 Den
Haag (Zuid-Holland) – NL ▭ Scheen II.

Weers, *Philipus* → **Werts,** *Philipus*

Weert, *Adriaan de* (Weert, Adrian de;
Weert, Adriaen de; De Weert, Adriaen;
Weerdt, Adriaen de), landscape painter,
master draughtsman, copper engraver,
* about 1510 (?) or before 1536 (?)
Brüssel, † about 1590 Köln – B, D,
NL ▭ DA XXXIII; DPB I; Merlo;
ThB XXXV.

Weert, *Adriaen de* (DA XXXIII) →
Weert, *Adriaan de*

Weert, *Adrian de* (Merlo) → **Weert,**
Adriaan de

Weert, *Anna de* (De Weert, Anna), figure
painter, landscape painter, * 1867 Gent,
† 1950 Gent – B ▭ DPB I.

Weert, *Franciscus,* copyist, f. 1522 – B
▭ Bradley III.

Weert, *Handrikus Joh. Marinus van*
(Vollmer V) → **Weert,** *Hendrikus
Johannes Martinus van*

Weert, *Hendricus Johannes Martinus
van* (ThB XXXV; Waller) → **Weert,**
Hendrikus Johannes Martinus van

Weert, *Hendrikus Johannes Martinus van*
(Weert, Hendricus Johannes Martinus
van; Weert, Handrikus Joh. Marinus
van), master draughtsman, watercolourist,
pastellist, etcher, * 9.5.1892 Warnsveld
(Gelderland), l. before 1970 – NL
▭ Scheen II; ThB XXXV; Vollmer V;
Waller.

Weert, *Henricus van* → **Weerts,** *Henricus
van*

Weert, *Henricus Jacobus Johannes
Franciscus van* (Weert, Jan van), master
draughtsman, painter, * 28.12.1871
's-Hertogenbosch (Noord-Brabant),
† 20.5.1955 Düsseldorf – NL, D
▭ Jakovsky; Scheen II; Vollmer V.

Weert, *Jakob de,* copper engraver,
* 12.9.1569 Antwerpen, l. about 1600
– B, NL ▭ ThB XXXV.

Weert, *Jan van* (Jakovsky; Vollmer V)
→ **Weert,** *Henricus Jacobus Johannes
Franciscus van*

Weert, *Jan van* → **Werth,** *Jan van*

Weert, *Jan Bapt. de* (De Weert, Jean-
Baptiste), painter, illustrator, engraver,
* 26.7.1829 Lier, † 6.11.1884 Lier – B,
NL ▭ DPB I; ThB XXXV.

Weert, *Jean de,* copper engraver,
* 1.4.1625 Antwerpen, l. 1645 – B,
NL ▭ ThB XXXV.

Weert, *Lucas von der* (SvK) → **Weert,**
Lucas van der

Weert, *Lucas van der* (Weert, Lucas von
der), stonemason, sculptor, f. 1550 – S
▭ SvK; ThB XXXV.

Weert, *Peter von* → **Antoni,** *Peter* (1541)

Weerts, *Coenraad Alexander,* landscape
painter, * 7.1.1782 or 7.2.1782 Deventer
(Overijssel), † 20.8.1868 Den Haag
(Zuid-Holland) – NL ▭ Scheen II;
ThB XXXV.

Weerts, *Henricus van,* flower painter,
f. 1667 – NL ▭ Pavière I; ThB XXXV.

Weerts, *Jean* → **Weerts,** *Johannes
Leonardus*

Weerts, *Jean Joseph,* history
painter, * 1.5.1846 or 1.5.1847
Roubaix, † 27.9.1927 Paris
– F ⌑ Edouard-Joseph III;
Marchal/Wintrebert; Schurr III;
ThB XXXV.

Weerts, *Johannes Leonardus,* furniture
designer, sculptor, * 6.1.1902 Klimmen
(Limburg), † 10.9.1966 Maastricht
(Limburg) – NL, F ⌑ Scheen II.

Weery, goldsmith, enchaser, f. 1737,
l. 1780 – NL ⌑ ThB XXXV.

Wees, *Jac van* → **Wees,** *Jacob Jan van*

Wees, *Jacob Jan van,* decorative
painter, restorer, * 7.12.1913 Papekop,
† 22.3.1966 Den Haag (Zuid-Holland)
– NL ⌑ Scheen II.

Wees, *Jan van,* goldsmith, f. 1535, l. 1558
– B, NL ⌑ ThB XXXV.

Weese, *Caspar,* painter, f. 1749, l. 1780
– PL ⌑ ThB XXXV.

Weese, *Harry,* architect, * 30.6.1915
Evanston – USA ⌑ DA XXXIII.

Weese, *Ignatz,* painter, f. 1801 – PL
⌑ ThB XXXV.

Weese, *Joh. Daniel,* pewter caster, f. 1763
– PL ⌑ ThB XXXV.

Weese, *Max,* painter, * 27.7.1855 Liegnitz,
† 26.3.1933 Liegnitz (?) – PL, D
⌑ ThB XXXV.

Weeseling, *Hans* → **Wesseling,** *Johan
Cornelis*

Weeser-Krell, *Ferdinand,* painter,
* 17.10.1883 Alf (Mosel), l. 1952 –
A, D ⌑ Fuchs Geb. Jgg. II.

Weeser-Krell, *Jakob,* watercolourist,
* about 1843, † 13.8.1903 Schönau
Haus (Ober-Donau) – D, A
⌑ Fuchs Maler 19.Jh. IV; ThB XXXV.

Weeshoff, *Dirk,* decorative painter, flower
painter, still-life painter, * 5.5.1825 or
about 8.5.1825 Schermerhorn (Noord-
Holland), † about 19.4.1887 Stompetoren
(Noord-Holland) – NL ⌑ Pavière III.1;
Scheen II.

Weeshoff, *Klaas,* portrait painter,
landscape painter, * about 8.3.1823 or
1854 (?) Schermerhorn (Noord-Holland),
† 4.8.1896 or 1900 (?) Schermerhorn
(Noord-Holland) – NL ⌑ Pavière III.1;
Scheen II.

Weeshoff, *Maarten Olafs,* painter,
f. 1714, † 2.1.1731 Alkmaar – NL
⌑ ThB XXXV.

Weesie, *Jean Lambert,* decorative painter,
* 23.7.1882 Gorinchem (Zuid-Holland),
† 14.11.1945 Tilburg (Noord-Brabant)
– NL ⌑ Scheen II.

Weesop, portrait painter, f. 1641,
l. 1649 – GB, NL ⌑ ThB XXXV;
Waterhouse 16./17.Jh..

Weethoff, *Maarten Olafs* → **Weeshoff,**
Maarten Olafs

Weets, *Monique,* painter, * 1945 Brüssel
– B ⌑ DPB II.

Weetshoff, *Maarten Olafs* → **Weeshoff,**
Maarten Olafs

Weever → **Weaver** (1873)

Weezendonk, *Nora van* (Van Weezendonk,
Nora), sculptor, painter, * 1940 Den
Haag – B, NL ⌑ DPB II.

Wefels-Bortfeldt, *Emmy,* ceramist, * 1938
Bremen – D ⌑ WWCCA.

Wefing, *Heinrich,* sculptor, * 12.9.1854
Eckum (Westfalen) or Eickum, l. 1911
– D ⌑ Jansa; ThB XXXV.

Wefring, *Gunnar,* landscape painter, master
draughtsman, * 24.5.1900 Løyten,
† 20.3.1981 Oslo – N ⌑ NKL IV;
ThB XXXV.

Wefring, *Inger Johanne* (Weilbach VIII)
→ **Wefring,** *Tusta*

Wefring, *Tusta* (Wefring, Inger Johanne),
maker of printed textiles, painter,
* 26.5.1925 Oslo – DK, N ⌑ DKL II;
Weilbach VIII.

Weg, *Heinrich* → **Wegener,** *Heinrich*
(1765)

Wega, painter, master draughtsman,
* Corumbá, f. 1949 – BR ⌑ EAAm III.

Wega Neri Gomes Pinto → **Wega**

Wegberg, *Gard van* → **Wegberg,**
Gerardus Laurentius Hubertus van

Wegberg, *Gerardus Laurentius Hubertus
van,* watercolourist, master draughtsman,
artisan, * 9.8.1921 Weert (Zuid-Holland)
– NL, F ⌑ Scheen II.

Wege, *Franz Andreas* → **Weger,** *Franz
Andreas*

Wege, *Jan van der,* architect, f. 1618,
l. 1621 – NL ⌑ ThB XXXV.

Wegehaupt, *Herbert,* painter, woodcutter,
etcher, * 8.4.1905 Krone (Brahe),
† 28.9.1959 Greifswald – D
⌑ Davidson II.2; Vollmer V.

Wegel, *Wilhelm,* goldsmith, ivory carver,
wood carver, f. before 1956, l. before
1962 – D ⌑ Vollmer VI.

Wegele, *Hans,* goldsmith, f. 1645, † 1657
– D ⌑ Seling III.

Wegelheim, *Johann v.,* copyist, f. 1401
– A ⌑ Bradley III.

Wegeli, *Caspar* → **Wegely,** *Caspar*

Wegeli, *Wilhelm Caspar* → **Wegely,**
Caspar

Wegelin, *Adolf* (Wegelin, Adolph),
architectural painter, * 24.11.1810
Kleve, † 18.1.1881 Köln – D ⌑ Merlo;
ThB XXXV.

Wegelin, *Adolph* (Merlo) → **Wegelin,**
Adolf

Wegelin, *Daniel,* painter, master
draughtsman, * 19.4.1802 St. Gallen,
† 10.4.1885 Thun – CH, LV, RUS
⌑ Brun III; ThB XXXV.

Wégelin, *Emile,* painter, * 1875 Lyon,
† 1962 Lyon – F ⌑ Bénézit; Schurr V.

Wegelin, *Georg* (1616), goldsmith, f. 1616,
† 1625 – D ⌑ Seling III.

Wegelin, *Georg* (1667), clockmaker,
* about 1667, † before 27.4.1727 – D
⌑ ThB XXXV.

Wegelin, *Hermann,* landscape painter,
f. 1876, l. 1898 – D, I ⌑ ThB XXXV.

Wegelin, *J.,* seal engraver, seal
carver, heraldic artist, f. 1701 – CH
⌑ Brun III; ThB XXXV.

Wegelin, *Joh. Georg* → **Wegelin,** *Georg*
(1667)

Wegelin, *Johann,* goldsmith, f. 1643,
† 1673 – D ⌑ Seling III.

Wegelin, *Johann Baptist* → **Wegelin,**
Johann

Wegelin, *Johann Erhard,* maker of
silverwork, f. 1762, l. 1788 – D
⌑ Seling III.

Wegelin, *Josua,* clockmaker, f. 1646 – D
⌑ ThB XXXV.

Wegelin, *Othmar,* architect, f. about 1610
– A ⌑ ThB XXXV.

Wegely, *Caspar,* modeller (?), f. 1751 – D
⌑ ThB XXXV.

Wegely, *Wilhelm Caspar* → **Wegely,**
Caspar

Wegenaer, *Martinus Johannes Cornelis*
(Waller) → **Weegenaar,** *Martinus
Johannes Cornelis*

Wegener, painter, f. about 1707 – D
⌑ ThB XXXV.

Wegener, *Adam* → **Wagner,** *Adam* (1644)

Wegener, *Adam* (1609) (Wegener, Adam),
wood sculptor, carver, f. 1609 – D, DK
⌑ ThB XXXV; Weilbach VIII.

Wegener, *Alexander,* goldsmith, f. 1530,
† after 1565 – PL ⌑ ThB XXXV.

Wegener, *Carl Gustav* → **Wegener,**
Gustav

Wegener, *Carl Theodor,* sculptor,
* 28.9.1862 Kopenhagen, † 10.12.1935
Kopenhagen – DK ⌑ Vollmer V;
Weilbach VIII.

Wegener, *Casper,* painter, f. 1598 – D
⌑ ThB XXXV; Weilbach VIII.

Wegener, *Christian,* painter, altar architect,
f. 1689, l. 1697 – D ⌑ ThB XXXV.

Wegener, *Einar* (Wegener, Einar Morgens
Andreas), painter, * 28.12.1882 or
1883 Vejle, † 13.8.1931 Dresden –
DK, F ⌑ ThB XXXV; Vollmer V;
Weilbach VIII.

Wegener, *Einar Morgens Andreas*
(Weilbach VIII) → **Wegener,** *Einar*

Wegener, *Einar Morgens Magnus Andreas*
→ **Wegener,** *Einar*

Wegener, *F. W.* → **Wegener,** *Joh.
Friedrich Wilhelm*

Wegener, *Gerda* (Wegener, Gerda
Marie Frederikke), painter, master
draughtsman, illustrator, advertising
graphic designer, * 15.3.1885 or 1889
Hammelev (Grenaa), † 28.7.1940
Kopenhagen-Frederiksberg – DK, F
⌑ Edouard-Joseph III; Schurr III;
ThB XXXV; Vollmer V; Weilbach VIII.

Wegener, *Gerda Marie Frederikke*
(Weilbach VIII) → **Wegener,** *Gerda*

Wegener, *Gustav,* landscape painter,
marine painter, * about 1812
Potsdam, † 18.2.1887 Potsdam – D
⌑ ThB XXXV.

Wegener, *Gustav Theodor* (Weilbach VIII)
→ **Wegener,** *Theodor*

Wegener, *Hans,* carver, f. 1591 – D
⌑ ThB XXXV.

Wegener, *Heinrich* (1765), porcelain
artist, f. about 1765, l. about 1780 – D
⌑ ThB XXXV.

Wegener, *Heinrich* (1861), copper
engraver, f. 1861 – D ⌑ ThB XXXV.

Wegener, *Hendrik,* painter, master
draughtsman, etcher, * 14.9.1916 Bussum
(Noord-Holland) – NL ⌑ Scheen II.

Wegener, *Joh.,* goldsmith, f. 1697, l. 1699
– D ⌑ ThB XXXV.

Wegener, *Joh. Friedrich Wilhelm*
(Wegener, Johann Friedrich Wilhelm),
animal painter, landscape painter,
master draughtsman, etcher, lithographer,
* 20.4.1812 Dresden, † 11.7.1879 Gruna
(Dresden) – D ⌑ Ries; ThB XXXV.

Wegener, *Johann Friedrich* → **Wagner,**
Johann Friedrich

Wegener, *Johann Friedrich Wilhelm* (Ries)
→ **Wegener,** *Joh. Friedrich Wilhelm*

Wegener, *Jürgen,* fresco painter,
* 18.9.1901 Stolp – D ⌑ Davidson II.2;
Vollmer V.

Wegener, *Otto,* photographer, sculptor,
* Schonen, f. 1860, l. 1900 – S
⌑ SvKL V.

Wegener, *Robert,* painter, master
draughtsman, f. about 1910 – D
⌑ Rump.

Wegener, *Salomon* → **Wegner,** *Salomon*

Wegener, *Theodor* (Wegener, Gustav
Theodor), painter, * 3.2.1817 Roskilde,
† 17.8.1877 Kopenhagen-Frederiksberg
– DK ⌑ ThB XXXV; Weilbach VIII.

Wegener, *W.* → **Wegener,** *Joh. Friedrich
Wilhelm*

Wegener, *Wilhelm* → **Wegener, Joh.
Friedrich Wilhelm**

Wegener, *Wolfgang,* painter, woodcutter,
* 1933 – D ⌑ Vollmer VI.

Weger, *August,* steel engraver, * 28.7.1823
Nürnberg, † 27.5.1892 Leipzig – D
⌑ ThB XXXV.

Weger, *Christian,* painter, f. 1775 – I
⌑ ThB XXXV.

Weger, *Daniel,* goldsmith, f. 1634 – PL
⌑ ThB XXXV.

Weger, *Franz Andreas,* sculptor,
* 21.11.1767 or 1768 Salmannsweiler
(Elsaß) or Obereschenbach (Ansbach),
† after 1832 – D ⌑ Rückert;
ThB XXXV.

Weger, *Gerard,* wood sculptor, carver,
f. 1474 – D ⌑ ThB XXXV.

Weger, *Josef,* portrait miniaturist, etcher,
genre painter, * 1782 Kastelruth
(Süd-Tirol), † 1840 Wien – A, I
⌑ Fuchs Maler 19.Jh. IV; ThB XXXV.

Weger, *Joseph Florian,* goldsmith,
* Prag (?), f. 1746 – D ⌑ ThB XXXV.

Weger, *Louis,* watercolourist, f. 1945 – F
⌑ Alauzen.

Weger, *Marie* (EAAm III; Falk) →
Kleinbardt, *Marie*

Weger, *Pedro,* architect, * 1693 Kempen
(Rhein), † 10.4.1733 Buenos Aires – D,
RA ⌑ EAAm III.

Weger, *Scholar* → **Weger,** *Franz Andreas*

Weger, *Sebastian,* tapestry craftsman,
f. 1779, l. 1785 – D ⌑ ThB XXXV.

Wegerer, *Julius,* landscape painter, graphic
artist, * 20.2.1886 Mautern (Steiermark),
† 28.5.1960 Mautern (Steiermark)
– A ⌑ Fuchs Geb. Jgg. II; List;
ThB XXXV; Vollmer V.

Wegerich, *Gebhard,* goldsmith, stamp
carver, f. 1549, l. 1563 – CH
⌑ Brun IV; ThB XXXV.

Wegerich, *Peter,* iron cutter, goldsmith,
minter, stamp carver, * 1562 Chur,
l. 1640 – CH, A ⌑ Brun III;
ThB XXXV.

Wegerif, *Ahazuerus Hendrikus,* architect,
* 13.4.1888 Apeldoorn, l. before 1961
– NL ⌑ ThB XXXV; Vollmer V.

Wegerif, *Chris* → **Wegerif,** *Christiaan*

Wegerif, *Christiaan,* designer, master
draughtsman, interior designer (?),
* 6.10.1859 Apeldoorn (Gelderland),
† 27.9.1920 Amsterdam (Noord-Holland)
– NL ⌑ Scheen II.

Wegern, *Valten* → **Wagner,** *Valten*

Wegerstrate, *Mathias,* metal artist,
f. 1607, l. 1625 – D ⌑ Focke.

Wegert, *August,* portrait painter, history
painter, * 1801 Berlin, † 26.10.1825
Berlin – D ⌑ ThB XXXV.

Wegert, *Frieder* (Münchner Maler VI;
ThB XXXV) → **Wegert,** *Friedrich
Martin*

Wegert, *Friedrich Martin* (Wegert,
Frieder), painter, artisan, master
draughtsman, * 31.8.1895 Böhringen
(Döbeln), l. before 1961 – D
⌑ Münchner Maler VI; ThB XXXV;
Vollmer V.

Wegewaert (Glockengießer- und
Geschützgießer-Familie) (ThB XXXV)
→ **Wegewaert,** *Heinrich*

Wegewaert (Glockengießer- und
Geschützgießer-Familie) (ThB XXXV)
→ **Wegewaert,** *Kilian*

Wegewaert (Glockengießer- und
Geschützgießer-Familie) (ThB XXXV)
→ **Wegewaert,** *Konrad*

Wegewaert (Glockengießer- und
Geschützgießer-Familie) (ThB XXXV)
→ **Wegewaert,** *Wilhelm* (1504)

Wegewaert (Glockengießer- und
Geschützgießer-Familie) (ThB XXXV)
→ **Wegewaert,** *Wilhelm* (1555)

Wegewaert (Glockengießer- und
Geschützgießer-Familie) (ThB XXXV)
→ **Wegewaert,** *Wilhelm* (1592)

Wegewaert (Glockengießer- und
Geschützgießer-Familie) (ThB XXXV)
→ **Wegewaert,** *Wouter*

Wegewaert, *Coenraet* → **Wegewaert,**
Konrad

Wegewaert, *Heinrich,* bell founder,
cannon founder, f. 1596, l. 1624 – NL
⌑ ThB XXXV.

Wegewaert, *Henrick* → **Wegewaert,**
Heinrich

Wegewaert, *Kilian* (Vegevart, Klian),
bell founder, cannon founder, f. 1627,
l. 1636 – NL ⌑ ChudSSSR II;
ThB XXXV.

Wegewaert, *Konrad,* bell founder,
cannon founder, f. 1647, l. 1656 – NL
⌑ ThB XXXV.

Wegewaert, *Wilhelm (1504),* bell
founder, cannon founder, f. 1504 – NL
⌑ ThB XXXV.

Wegewaert, *Wilhelm (1555),* bell founder,
cannon founder, f. 1555, l. 1573 – NL
⌑ ThB XXXV.

Wegewaert, *Wilhelm (1592),* bell founder,
cannon founder, f. 1592, l. 1634 – NL
⌑ ThB XXXV.

Wegewaert, *Wilm* → **Wegewaert,** *Wilhelm*
(1504)

Wegewaert, *Wouter,* cannon founder,
f. 1647 – NL ⌑ ThB XXXV.

Wegewert, *Kilianus,* cannon founder – D
⌑ Focke.

Wegewerth, *Wilhelmb* → **Wegewaert,**
Wilhelm (1592)

Wegewort, *Johann,* painter, f. 6.4.1562,
† before 1571 – D ⌑ ThB XXXV.

Wegewort, *Kilian,* painter, f. 1516, l. 1563
– D ⌑ ThB XXXV.

Weggelaar, *Henk* → **Weggelaar,** *Johan
Hendrik*

Weggelaar, *Johan Hendrik,* sculptor,
ceramist, * 9.2.1908 Amsterdam (Noord-
Holland) – NL ⌑ Scheen II.

Weggeland, *Daniel F.,* painter, f. 1915
– USA ⌑ Falk.

Weggeland, *Danquart Anthon,* portrait
painter, landscape painter, stage
set painter, fresco painter, * 1827
Christiansand, † 1918 Salt Lake City
(Utah) – N, USA ⌑ Falk; Samuels.

Weggenmann, *Johann Georg* →
Weckenmann, *Johann Georg*

Weggenmann, *Markus,* painter,
* 6.11.1953 Singen – CH, D ⌑ KVS.

Weggerby, *Birte,* ceramist, sculptor,
* 6.4.1927 Århus, † 21.5.1982 – DK
⌑ DKL II; Weilbach VIII.

Weggishausen, *Mathilde* → **Mayr von
Baldegg,** *Mathilde*

Weggmann, *Nicolaus* → **Weckmann,**
Nicolaus

Weghardt, *A.* → **Layer,** *Claudia*

Weghart, *Rudolf* (Fuchs Geb. Jgg. II) →
Wenghart, *Rudolf*

Weghe, *P. van de* (Van de Weghe, P.),
painter, f. before 1843, l. 1843 – B
⌑ DPB II.

Weghorst, *Gerhard,* goldsmith, silversmith,
f. 14.10.1685, l. 1713 – DK, D
⌑ Bøje I.

Weghorst, *Philip Lorenz,* goldsmith,
silversmith, * about 1692 Kopenhagen,
† 1738 – DK ⌑ Bøje I.

Weglage, *Margret,* ceramist, * 1965
Neuenkirchen – D ⌑ WWCCA.

Wegle, *Zona,* artist, f. 1888, l. 1890 –
CDN ⌑ Harper.

Wegman, *Anna Maria,* etcher, painter,
master draughtsman, * 26.2.1868 or
27.2.1868 Amsterdam (Noord-Holland),
† 3.2.1945 Amsterdam (Noord-Holland)
– NL ⌑ Scheen II; Waller.

Wegman, *B.* → **Wegman,** *R.*

Wegman, *R.,* painter, f. 1891 – DK
⌑ Wood.

Wegman, *William,* photographer, sculptor,
master draughtsman, painter, * 12.2.1942
Holyoke (Massachusetts) – USA
⌑ ContempArtists; DA XXXIII; Naylor.

Wegmann, *Albert* (Wegmann, Gustav
Albert), architect, * 9.7.1812 Steckborn,
† 12.2.1858 Zürich – CH ⌑ Brun III;
DA XXXIII; ThB XXXV.

Wegmann, *Andreas,* installation artist,
* 1952 – CH ⌑ KVS.

Wegmann, *Bartholomäus,* stonemason,
mason, f. 1552, l. 1571 – D
⌑ ThB XXXV.

Wegmann, *Berta* (Ries) → **Wegmann,**
Bertha

Wegmann, *Bertha* (Wegmann, Berta;
Wegmann, Berta & Wegmann,
Bertha), painter, * 16.12.1847 Soglio
(Graubünden) or Chur (Graubünden),
† 22.2.1926 Kopenhagen – DK, D, CH
⌑ Ries; ThB XXXIV; ThB XXXV;
Weilbach VIII.

Wegmann, *Carl,* painter, master
draughtsman, sgraffito artist, mosaicist,
* 29.12.1904 Marthalen, † 4.12.1987
Marthalen – CH ⌑ KVS; LZSK;
Plüss/Tavel II.

Wegmann, *Christoph,* goldsmith,
* Augsburg, f. 1666, † after 1696 –
D ⌑ Seling III.

Wegmann, *Gustav Albert* (Brun III; DA
XXXIII) → **Wegmann,** *Albert*

Wegmann, *Hans* (der Jüngere) →
Wägmann, *Hans* (1611)

Wegmann, *Hans Felix,* goldsmith, * 1565
Zürich, l. 1589 – CH ⌑ Brun III.

Wegmann, *Hans Heinrich* → **Wägmann,**
Hans Heinrich

Wegmann, *Hans Heinrich* (Brun III) →
Wegmann, *Heinrich*

Wegmann, *Hans Heinrich (1620),* pewter
caster, * before 3.6.1620, † 7.9.1699
– CH ⌑ Bossard.

Wegmann, *Hans Ulrich* → **Wägmann,**
Ulrich

Wegmann, *Heinrich* (Wegmann, Hans
Heinrich (1823)), landscape painter,
* 11.1823 Wülflingen (Winterthur),
† 1846 München – CH ⌑ Brun III;
ThB XXXV.

Wegmann, *Jakob* → **Wägmann,** *Jakob*

Wegmann, *Jakob Heinrich,* painter,
* 6.11.1898 Zürich, † 8.2.1971
Glarus – CH ⌑ LZSK; Plüss/Tavel II;
Plüss/Tavel Nachtr..

Wegmann, *Jeremias,* pewter caster,
f. 1666, l. 1679 – D ⌑ ThB XXXV.

Wegmann, *Johann,* goldsmith, * Augsburg,
f. 1665, † 1695 – D ⌑ Seling III.

Wegmann, *Karl,* painter, * 8.11.1936
Winterthur, † 4.12.1987 Winterthur – CH
⌑ Plüss/Tavel II.

Wegmann, *Karl Jakob,* painter,
* 17.2.1928 or 17.3.1928 Haslen,
† 2.1.1997 Zürich – CH ⌑ KVS;
LZSK; Plüss/Tavel II.

Wegmann, *Martin,* mason, f. 1791,
l. 1799 – D ▭ ThB XXXV.
Wegmann, *Marx,* pewter caster, f. 1623,
l. 1640 – D ▭ ThB XXXV.
Wegmann, *Michael,* goldsmith,
* Augsburg, f. 1660, † 1675 – D
▭ Seling III.
Wegmann, *Michael Andreas,* goldsmith,
* about 1663, † 1715 – D ▭ Seling III.
Wegmann, *Ulrich* → **Wägmann,** *Ulrich*
Wegmayr, *Sebastian,* fruit painter, flower
painter, animal painter, still-life painter,
* 7.2.1776 Wien, † 20.11.1857 Wien –
A ▭ Fuchs Maler 19.Jh. IV; Pavière II;
ThB XXXV.
Wegmüller, *Walter,* painter, master
draughtsman, copper engraver,
lithographer, etcher, type painter,
* 25.2.1937 Zürich – CH ▭ KVS;
LZSK.
Wegmuller, *Ann,* landscape painter, still-
life painter, * Gourock (Strathclyde),
f. 1941 – GB ▭ McEwan.
Wegner, *A.,* landscape painter, f. 1840
– D ▭ ThB XXXV.
Wegner, *Alexander Matwejewitsch* (ThB
XXXV) → **Vegner,** *Aleksandr Matveevič*
Wegner, *Andreas,* ceramist, * 1958
Bremervörde – D ▭ WWCCA.
Wegner, *Antonius Johannes Willem,*
master draughtsman, graphic artist,
fresco painter, sgraffito artist, illustrator,
* 11.11.1926 or 12.11.1926 Rijswijk
(Zuid-Holland) – NL ▭ Scheen II.
Wegner, *Armin,* architect, * 15.4.1850
Elbing, † 11.2.1917 Davos – D, PL
▭ ThB XXXV.
Wegner, *Erich,* painter, * 1899
Gnoien (Mecklenburg), † 1980 – D
▭ BildKueHann; Vollmer V.
Wegner, *Franz Andreas* → **Weger,** *Franz
Andreas*
Wegner, *Friedrich* (Vegner, Christof
Fridrich), goldsmith(?), silversmith,
* 20.8.1740 Königsberg, † 8.6.1776
Königsberg – D, RUS ▭ ChudSSSR II.
Wegner, *Fritz* (1812) → **Wegener,** *Joh.
Friedrich Wilhelm*
Wegner, *Fritz* (1924), book illustrator,
watercolourist, * 15.9.1924 Wien –
GB, A ▭ Fuchs Maler 20.Jh. IV;
Peppin/Micklethwait; Vollmer VI.
Wegner, *Georg,* potter, f. 1668 – D
▭ ThB XXXV.
Wegner, *Hans,* carver, f. 1617 – DK
▭ ThB XXXV.
Wegner, *Hans J.,* furniture designer,
designer, * 2.4.1914 – DK ▭ DKL II.
Wegner, *Jakob* → **Wehinger,** *Jakob*
Wegner, *Johann Gottfried,* potter, * 1751
Königsberg (Ostpreußen), † 5.9.1811
Meißen – RUS, D ▭ Rückert.
Wegner, *Jürgen,* painter, graphic artist,
assemblage artist, * 1941 Stettin – PL,
D ▭ BildKueFfm; KüNRW VI.
Wegner, *Louis* (Scheen II; Waller) →
Wegner, *Ludwig*
Wegner, *Ludwig* (Wegner, Louis), master
draughtsman, lithographer, photographer,
* about 1816 or 1817 Frankenthal
(Pfalz), † 13.11.1864 Amsterdam (Noord-
Holland) – D, NL, CH, A ▭ Brun III;
Scheen II; ThB XXXV; Waller.
Wegner, *Peter* (1654) (Wegner, Peter),
goldsmith, * 1654 Hamburg, † 15.1.1722
Königsberg – D, RUS ▭ ThB XXXV.
Wegner, *Salomon,* painter, * about 1580,
† about 1649 – PL ▭ ThB XXXV.
Wegner, *Toon* → **Wegner,** *Antonius
Johannes Willem*

Wegnez, *Jean,* painter, master
draughtsman, * 1936 Verviers – B
▭ DPB II.
Wegrich, *Peter* → **Wegerich,** *Peter*
Wegroszta, *Gyula,* painter, * 1956 Gyula
– H ▭ MagyFestAdat.
Wegrzynowicz, *Antoni,* sculptor, painter,
engraver, * 1601 or 1700 Krakau,
† 1721 Krakau – PL ▭ ThB XXXV.
Wegschaider, *Joseph Ignatz* →
Wegscheider, *Joseph Ignatz*
Wegscheider, wood sculptor, cabinetmaker,
f. 1669, l. 1703 – A ▭ ThB XXXV.
Wegscheider, *Johann,* porcelain
painter, † 31.1.1840 Wien – A
▭ Fuchs Maler 19.Jh. Erg.-Bd II.
Wegscheider, *Joseph Ignatz,* painter,
* 1704 Riedlingen (Württemberg),
† 1758 or 1760 Riedlingen
(Württemberg) – D ▭ ThB XXXV.
Wegstead, *H.* → **Wigstead,** *H.*
Weguelin, *John Reinhard,* painter,
illustrator, * 23.6.1849 South Stoke
(Sussex), † 28.4.1927 Hastings (Sussex)
– GB ▭ Houfe; Johnson II; Mallalieu;
ThB XXXV; Wood.
Wehdemann, *Clemenz Heinrich,* master
draughtsman, * 1762 Deutschland,
† 1835 Baviaan – ZA ▭ Gordon-Brown.
Wehding, *Nikolaus,* sculptor, graphic
artist, * 24.11.1932 Åbenrå – DK
▭ Weilbach VIII.
Wehe, *Martin,* architect, carpenter,
* about 1732 Ellmeney (Leutkirch),
† 13.4.1812 Freiburg im Breisgau – D
▭ ThB XXXV.
Wehem, *Zacharias* → **Wehme,** *Zacharias*
Wehinger, *Hans,* glass painter, * Ebingen
(Württemberg), f. 1594, l. 1611 – D
▭ ThB XXXV; Zülch.
Wehinger, *Herta* → **Wehinger,** *Maria-
Electa*
Wehinger, *Hertha* → **Wehinger,** *Maria-
Electa*
Wehinger, *Hieronymus,* painter, * about
1550 Dinkelsbühl, † before 19.3.1613
Nördlingen – D ▭ ThB XXXV.
Wehinger, *Jakob,* painter of vegetal
ornamentation on flat surfaces,
* Dinkelsbühl, f. 1591, l. 1603 – D
▭ ThB XXXV.
Wehinger, *Julius,* history painter,
* 11.4.1882 Dornbirn, † 4.8.1944
Dornbirn – A ▭ Fuchs Geb. Jgg. II.
Wehinger, *Maria-Electa,* painter, graphic
artist, * 10.10.1907 Dornbirn – A
▭ Fuchs Maler 20.Jh. IV; List.
Wehinger, *Walter* (1911), painter,
graphic artist, * 9.11.1911 Winterthur,
† 25.1.1988 – CH ▭ KVS; LZSK;
Plüss/Tavel II.
Wehl, *Egon Vollert von der,* painter,
* 1927 Deutschland – P ▭ Tannock.
Wehl, *Otto von der,* painter, graphic artist,
illustrator, * 1865 Leipzig, l. before
1913 – D ▭ Ries.
Wehland, *Friedrich* (Rump) → **Weland,**
Friedrich
Wehle, *Fannie,* painter, f. 1904 – USA
▭ Falk.
Wehle, *Heinrich Theodor,* master
draughtsman, etcher, * 7.3.1778 Förstgen
(Ober-Lausitz), † 1.1.1805 Bautzen – D
▭ ThB XXXV.
Wehle, *Ingeborg,* graphic artist, * 1933
Eckartsberg (Zittau) – D ▭ Vollmer VI.
Wehle, *Joh. Raffael* (Jansa) → **Wehle,**
Johannes Raphael
Wehle, *Joh. Robert* → **Wehle,** *Johannes
Raphael*

Wehle, *Johann,* calligrapher, f. 1660,
l. 1668 – D ▭ ThB XXXV.
Wehle, *Johannes Raphael* (Wehle, Joh.
Raffael), painter, illustrator, * 4.6.1848
Radeburg, † 16.9.1936 Helfenberg
(Dresden) – D, A ▭ Jansa; Ries;
ThB XXXV.
Wehle, *Methusalem* → **Wehli,** *Matthias*
Wehle, *Robert,* genre painter, master
draughtsman, illustrator, * 25.12.1815
Nossen, † 4.12.1905 Dresden – D
▭ Ries; ThB XXXV.
Wehli, *Matěj* (Toman II) → **Wehli,**
Matthias
Wehli, *Matthias* (Wehli, Matěj), landscape
painter, * 29.3.1824 Prag, † 18.11.1889
Prag – CZ, A ▭ ThB XXXV;
Toman II.
Wehlin, *Gustaf Adolf,* painter, * 1865
Karlskrona, † 1889 Fridlevstad – S
▭ SvKL V.
Wehling, *Christian,* pewter caster,
* 19.8.1702, † 15.2.1773 – D
▭ ThB XXXV.
Wehlmann, *Claus,* painter, * 18.5.1935
Wiesbaden – D ▭ Vollmer V.
Wehlte, *Karl,* painter, restorer, * 11.5.1897
Dresden, l. before 1961 – D
▭ Vollmer V.
Wehlte, *Kurt,* painter, restorer, * 1897
Dresden, † 1973 Stuttgart – D ▭ Nagel.
Wehm, *Zacharias* → **Wehme,** *Zacharias*
Wehmas, *Aarne Einari* (Paischeff) →
Wehmas, *Einari*
Wehmas, *Einari* (Vehmas, Einari; Wehmas,
Aarne Einari), landscape painter,
* 27.11.1898 Vesilahti, † 8.6.1955 – SF
▭ Koroma; Kuvataiteilijat; Nordström;
Paischeff; Vollmer V.
Wehme, *Zacharias,* painter, * about 1550
or 1558 Dresden, † 5.1.1606 or 6.1.1606
Dresden – D ▭ ThB XXXV.
Wehmeier, *Reinhard,* advertising graphic
designer, master draughtsman, painter,
* 1938 Leipzig – D ▭ BildKueFfm.
Wehmer, *Justus,* architect, f. 1718, l. 1729
– D ▭ ThB XXXV.
Wehmeyer, *Willem Frederik* (Scheen II)
→ **Wehmeyer,** *Willem Fredrik*
Wehmeyer, *Willem Fredrik* (Wehmeyer,
Willem Frederik), copper engraver,
etcher, * 1.12.1819 Heemstede (Noord-
Holland), † 28.6.1854 Amsterdam
(Noord-Holland) – NL ▭ Scheen II;
ThB XXXV; Waller.
Wehn, *James* (Wehn, James A.), sculptor,
* Indianapolis, f. 1936 – USA ▭ Falk;
Vollmer V.
Wehn, *James A.* (Falk) → **Wehn,** *James*
Wehner, *Barthel* → **Weyner,** *Barthel*
Wehner, *Bartholomäus* → **Weyner,**
Barthel
Wehner, *Bernd,* painter, sculptor,
* 20.12.1943 – D ▭ Mülfarth.
Wehner, *Eduard Lyonel,* architect,
* 20.2.1879 Rüdesheim, l. before 1942
– D ▭ ThB XXXV.
Wehner, *Justus* → **Wehmer,** *Justus*
Wehner, *Thomas,* ceramist, * 1963
Künzell (Fulda) – D ▭ WWCCA.
Wehnere, *Edward*(?), artist, * about
1810 Maryland, l. 1850 – USA
▭ Groce/Wallace.
Wehnert, *A.,* architectural painter,
architect(?), f. 1832, l. 1836 – GB
▭ Grant; Johnson II.
Wehnert, *E.,* landscape painter, f. 1832,
l. 1836 – GB ▭ Grant.

Wehnert, *Edward Henry,* illustrator, history painter, genre painter, * 1813 London, † 15.9.1868 London – GB ⌑ Houfe; Johnson II; Mallalieu; ThB XXXV; Wood.

Wehnert, *F.,* architectural painter, architect, f. 1830, l. 1832 – GB ⌑ Johnson II.

Wehovc, *Sepp,* painter, sculptor, typeface artist, * 1912 Köflach – A ⌑ Fuchs Maler 20.Jh. IV; List.

Wehr (Goldschmiede-Familie) (ThB XXXV) → **Wehr,** *Jakob*

Wehr (Goldschmiede-Familie) (ThB XXXV) → **Wehr,** *Laudwin*

Wehr, *Georg Philipp,* painter, * 21.1.1649 Lauda, † 1688 or 1690 Mainz(?) – D ⌑ ThB XXXV.

Wehr, *Jakob,* goldsmith, f. 1550 – D ⌑ ThB XXXV.

Wehr, *Laudwin,* goldsmith, f. 1557 – D ⌑ ThB XXXV.

Wehr, *Paul Adam,* painter, graphic artist, illustrator, designer, * 16.5.1914 Mount Vernon (Indiana), † 1973 – USA ⌑ EAAm III; Falk.

Wehr, *Rainer,* painter, * 1948 Mannheim – D ⌑ Nagel.

Wehr von Wehrbrun, *Emanuel von* → **Wehrbrun,** *Emanuel von*

Wehrbrun, *Emanuel von,* copper engraver, * Steinfeld (Eifel)(?), f. 1630, † 1662 Köln – D ⌑ Merlo; ThB XXXV.

Wehrenpfennig, *G.,* master draughtsman, f. before 1902, l. before 1905 – I ⌑ Ries.

Wehrl, *Hans* → **Werl,** *Hans*

Wehrl, *Johann David* → **Werl,** *Johann David*

Wehrle, *Fidel,* lithographer, * Freiburg (Schweiz)(?), f. about 1830, † 1886 Konstanz – CH, D ⌑ Brun III.

Wehrle, *Hermine,* painter of hunting scenes, miniature painter, f. 1846, l. 1847 – A ⌑ Fuchs Maler 19.Jh. IV; ThB XXXV.

Wehrle, *Joh. Baptist,* building craftsman, f. 1823 – D ⌑ ThB XXXV.

Wehrle, *Joseph,* lithographer, f. 1801 – D ⌑ ThB XXXV.

Wehrle, *Karel* (Toman II) → **Wöhrle,** *Carl*

Wehrle, *Karl* (der Ältere) → **Wehrli,** *Karl* (1843)

Wehrle, *Maria,* painter, f. 1867, l. 1872 – A ⌑ Fuchs Maler 19.Jh. IV; ThB XXXV.

Wehrle, *Markus,* stucco worker, f. 1817, l. 1825(?) – D ⌑ ThB XXXV.

Wehrle, *Paul Josef,* landscape painter, portrait painter, * 3.3.1884 Karlsruhe, l. before 1961 – D ⌑ ThB XXXV; Vollmer V.

Wehrle, *Robi,* ceramist, * 1953 – D ⌑ WWCCA.

Wehrle, *Z.,* miniature painter, f. 1817 – CZ ⌑ ThB XXXV.

Wehrle Anfruns, *Victor,* figure painter, f. 1894, l. 1898 – E ⌑ Cien años XI; Ráfols III.

Wehrle-Triberg, *Paul,* landscape painter, * 1866, † 27.3.1922 Freiburg im Breisgau – D ⌑ ThB XXXV.

Wehrlein, *Cristiano Matteo* → **Verlin,** *Cristiano Matteo*

Wehrlen (Zinngießer-Familie) (ThB XXXV) → **Wehrlen,** *Joh. Friedrich*

Wehrlen (Zinngießer-Familie) (ThB XXXV) → **Wehrlen,** *Leonhard* (1677)

Wehrlen (Zinngießer-Familie) (ThB XXXV) → **Wehrlen,** *Leonhard* (1701)

Wehrlen, *Joh. Friedrich,* pewter caster, * 1739, † 1791 – F ⌑ ThB XXXV.

Wehrlen, *Leonhard* (1677), pewter caster, * 1677, † 1762 – F ⌑ ThB XXXV.

Wehrlen, *Leonhard* (1701), pewter caster, * 1701, † 1784 – F ⌑ ThB XXXV.

Wehrli, pewter caster, f. 1501 – CH ⌑ Brun IV; ThB XXXV.

Wehrli, *Friedrich* (1847), pewter caster, * 1847 Aarau, l. 1887 – CH ⌑ Bossard.

Wehrli, *Friedrich* (1858), architect, * 16.4.1858 Thun, l. 1915 – CH ⌑ Brun III; ThB XXXV.

Wehrli, *Gottlieb,* etcher, f. 1914 – CH ⌑ Brun IV.

Wehrli, *Johann Rudolf,* pewter caster, * 1801 Küttigen, † 1876 Aarau – CH ⌑ Bossard.

Wehrli, *Karl* (1843), glass painter, * 9.5.1843 Küttigen or Bühler, † 23.9.1902 Dallenwil – CH ⌑ Brun III; ThB XXXV.

Wehrlin, *Cristian* (PittItalSettec) → **Verlin,** *Cristiano Matteo*

Wehrlin, *Cristiano* (Schede Vesme III) → **Verlin,** *Cristiano Matteo*

Wehrlin, *Cristiano Matteo* → **Verlin,** *Cristiano Matteo*

Wehrlin, *Emil,* book printmaker, * 20.7.1839, † 24.4.1906 – CH ⌑ Brun III.

Wehrlin, *Georg Wilhelm* → **Werlin,** *Georg Wilhelm*

Wehrlin, *Giovanni Adamo* (Schede Vesme III) → **Verlin,** *Giovanni Adamo*

Wehrlin, *Giovanni Battista,* artist, f. 26.12.1776 – I ⌑ Schede Vesme III.

Wehrlin, *Joh. Georg,* book printmaker, * 9.11.1772 Bischoffszell(?), † 14.11.1833 – CH ⌑ Brun III.

Wehrlin, *Joh. Matthias,* copper engraver, f. before 15.7.1755 Augsburg – D ⌑ ThB XXXV.

Wehrlin, *Johann Jacob,* copper engraver, f. 1685 – F ⌑ ThB XXXV.

Wehrlin, *Karl Ludwig,* lithographer, * before 17.3.1810 Bern, † 22.3.1870 Bern – CH ⌑ Brun III; ThB XXXV.

Wehrlin, *Oskar,* lithographer, * 29.11.1878 – CH ⌑ Brun III.

Wehrlin, *Pietro Paolo* (Schede Vesme III) → **Verlin,** *Pietro Paolo*

Wehrlin, *Robert,* painter, graphic artist, designer, * 8.3.1903 Winterthur, † 29.2.1964 Winterthur – CH, F ⌑ Plüss/Tavel II; Vollmer V.

Wehrlin, *Venceslao* (DEB XI; Schede Vesme III) → **Verlin,** *Venceslao*

Wehrlin, *Walter,* book printmaker, * 4.5.1884 – CH ⌑ Brun III.

Wehrlin, *Wincislaus* → **Verlin,** *Venceslao*

Wehrmann, *Antoinette,* portrait painter, silhouette cutter, * 1898 Hamburg, l. before 1986 – D ⌑ Nagel.

Wehrmann, *Hermann,* architectural painter, landscape painter, graphic artist, * 18.7.1897 Hamburg, † 1977 Glückstadt – D ⌑ Feddersen; Vollmer V.

Wehrmann, *Ilse,* painter, * 1907 Essen, † 1979 Lübeck – D ⌑ Feddersen.

Wehrmann, *Matthias* → **Wöhrmann,** *Matthias*

Wehrnberg, *Sven* → **Wernberg,** *Sven*

Wehrner, *Hans* → **Werner,** *Hans* (1560)

Wehrner, *Johannes* → **Werner,** *Hans* (1560)

Wehrnlin, *Joh. Matthias* → **Wehrlin,** *Joh. Matthias*

Wehrs, *Johann Friedrich Franz Hermann* → **Wehrs,** *Johann Friedrich Hermann*

Wehrs, *Johann Friedrich Hermann,* portrait painter, decorative painter, * 1.1.1735 Einbeck, † 16.12.1797 or 7.4.1802 Hamburg – D ⌑ Rump; ThB XXXV.

Wehrschmidt, *Daniel Albert,* portrait painter, mezzotinter, lithographer, * 1861 Cleveland (Ohio), † 22.2.1932 – GB, USA ⌑ Houfe; Lister; ThB XXXV; Wood.

Wehrsdorfer, *Joh. Nicolaus* → **Wehrsdorfer,** *Nicolaus*

Wehrsdorfer, *Johann Nikolaus* (Neuwirth II; Schidlof Frankreich) → **Wehrsdorfer,** *Nicolaus*

Wehrsdorfer, *Nicolaus* (Wehrsdorfer, Johann Nikolaus), glass painter, porcelain painter, * 7.9.1789 Finkenau (Ober-Franken), † 12.3.1846 München – D, RUS ⌑ Neuwirth II; Schidlof Frankreich; ThB XXXV.

Wehrstorffer, *Johann Nikolaus* → **Wehrsdorfer,** *Nicolaus*

Wehse, *Caspar* → **Weese,** *Caspar*

Wehse, *Eduard,* goldsmith (?), f. 1865, l. 1871 – A ⌑ Neuwirth Lex. II.

Wehse, *Johann Gottfried Traugott,* porcelain painter, * 27.8.1768 Meißen, † 7.6.1822 Meißen – D ⌑ Rückert.

Wehse, *Johann* (?) → **Wehle,** *Johann*

Wehsner, *Richard,* porcelain painter (?), f. 1895, l. 1907 – D ⌑ Neuwirth II.

Wei, *Chuanyi,* painter, * 1928 – RC ⌑ ArchAKL.

Wei, *Dan* (206 BC), painter, f. 206 BC – RC ⌑ ArchAKL.

Wei, *Dan* (221 BC), calligrapher, f. 221 BC – RC ⌑ ArchAKL.

Wei, *Guangqing,* painter, * 1963 – RC ⌑ ArchAKL.

Wei, *Jingshan,* painter, f. 1949 – RC ⌑ ArchAKL.

Wei, *Lianfu,* painter, * 1931 – RC ⌑ ArchAKL.

Wei, *Qimei,* painter, * 1923 – RC ⌑ ArchAKL.

Wei, *Tianlin,* painter, * 1898, † 1972 – RC ⌑ ArchAKL.

Wei, *Zixi,* painter, * 1915 – RC ⌑ ArchAKL.

Wei-ch'ih I-sêng, painter, * Khotan (Süd-Ost-Turkestan)(?), f. 634 – RC ⌑ ThB XXXV.

Wei Kia Lou → **Belleville,** *Charles*

Weib, *Bernard Jackson,* painter, illustrator, artisan, * 27.12.1898 McKeesport (Pennsylvania), l. 1925 – USA ⌑ Falk.

Weibe, *Eduard,* architect, f. 1841 – CH ⌑ ThB XXXV.

Weibel, *Adam* → **Weigel,** *Adam* (1577)

Weibel, *Adolf,* landscape painter, graphic artist, * 6.7.1870 or 6.7.1878 Muri, † 12.3.1952 Aarau – CH ⌑ Brun IV; Plüss/Tavel II; ThB XXXV; Vollmer V.

Weibel, *Andres,* glazier, glass painter, f. 1557, l. 1570 – CH ⌑ Brun III; ThB XXXV.

Weibel, *Charles,* architect, * 1866 Genf, l. after 1896 – CH ⌑ Delaire; ThB XXXV.

Weibel, *Fidelis,* painter, * 13.10.1755 Chrudim, † 16.4.1812 Lomnice n. Pop. – CZ ⌑ ThB XXXV; Toman II.

Weibel, *Franz Joseph Adolf* → **Weibel,** *Adolf*

Weibel, *Georg,* stonemason, f. about 1650 – F ⌑ ThB XXXV.

Weibel, *Hans,* glass painter, glazier, f. 1538, l. 1549 – CH ⌑ ThB XXXV.

Weibel, *Henry* → **Wabel**, *Henry*
Weibel, *Jacques David*, architect, f. 1830, † 1851 – CH � ThB XXXV.
Weibel, *Jakob Samuel* (Brun III) → **Weibel**, *Samuel*
Weibel, *Josef B.*, painter, * 22.9.1897 Kriens, † 22.12.1982 Luzern – CH ⌖ Plüss/Tavel II.
Weibel, *Karl Rudolph* (Weibel-Comtesse, Charles-Rodolphe), lithographer, watercolourist, master draughtsman, * before 7.2.1796 Bern, † 25.6.1856 Chamonix-Mont-Blanc – CH ⌖ Brun III; ThB XXXV.
Weibel, *Louise*, pastellist, * 22.5.1865 Genf – CH ⌖ Brun III; ThB XXXV.
Weibel, *Marcus*, sculptor, * 26.9.1946 Schiltigheim – F ⌖ Bauer/Carpentier VI.
Weibel, *Michael*, goldsmith, f. 1665 – CH ⌖ Brun III.
Weibel, *Peter*, action artist, * 5.3.1945 Pleschen (Posen) – A ⌖ List.
Weibel, *Philipp*, porcelain painter, * St. Blasien, f. 1738, † 1786 Wien – A ⌖ ThB XXXV.
Weibel, *Philippe*, artist, * 11.5.1954 Mulhouse (Elsaß) – F ⌖ Bauer/Carpentier VI.
Weibel, *Salomon* → **Weibel**, *Samuel*
Weibel, *Samuel* (Weibel, Jakob Samuel), landscape painter, etcher, watercolourist, * before 28.11.1771 Bern, † 24.11.1846 Bern – CH ⌖ Brun III; ThB XXXV.
Weibel-Comtesse, *Charles-Rodolphe* (Brun III) → **Weibel**, *Karl Rudolph*
Weibel-Comtesse, *Karl Rudolph* → **Weibel**, *Karl Rudolph*
Weibert, *Peter*, goldsmith, f. 10.5.1674 – CH ⌖ Brun IV.
Weibezahl, *Frank* → **Weibezahl**, *R.*
Weibezahl, *R.*, lithographer, f. about 1840 – D ⌖ ThB XXXV.
Weibhauser, *Benedikt*, stonemason, f. about 1464, l. 1525 – I ⌖ ThB XXXV.
Weibhauser, *J. G.*, painter, f. 1837 – A ⌖ ThB XXXV.
Weibl, *Franz Anton*, painter, * Dietenheim (Württemberg)(?), f. 1734 – A, D ⌖ ThB XXXV.
Weibl, *Thomas*, sculptor, * about 1702 Gries (Bozen), † before 29.9.1747 Ofen – H ⌖ ThB XXXV.
Weiblen, *Karl*, silversmith, * 1862 Gmünd, † 22.3.1900 Pforzheim – D ⌖ ThB XXXV.
Weibold, *Hans* (1902), painter, graphic artist, carver, * 8.8.1902, † 14.1.1984 Linz – A ⌖ Fuchs Maler 20.Jh. VI.
Weibold, *Hans* (1933), portrait painter, genre painter, veduta painter, f. about 1933 – A ⌖ Fuchs Geb. Jgg. II.
Weibrechtiger, *Jakob* → **Weinbrechtiger**, *Jakob*
Weibull, *Hanna Heloïse Elisabeth* (SvKL V) → **Weibull**, *Lisa*
Weibull, *Lisa* (Weibull, Hanna Heloïse Elisabeth), painter of interiors, portrait painter, landscape painter, * 10.6.1883 Färlöv (Schonen) or Karpalunds gård (Färlövs socken), † 1970 – S ⌖ SvK; SvKL V; Vollmer V.
Weibus, *Lukas* → **Weilbusch**, *Lukas*
Weibust, *Kari* → **Dannevig**, *Kari*
Weicard, etcher(?), f. 1701 – D ⌖ ThB XXXV.
Weich, *G.*, miniature painter, f. 1814 – PL, D ⌖ ThB XXXV.
Weich, *Johann Friedrich*, goldsmith, * about 1684, † 1759 – D ⌖ Seling III.

Weichant, *Morten* → **Weichnit**, *Morten*
Weichant, *Peter*, sculptor, f. 1501 – D ⌖ ThB XXXV.
Weichardt, *Karl*, architectural painter, architect, * 10.12.1846 Nermsdorf (Weimar), † 5.10.1906 Dresden – D ⌖ ThB XXXV.
Weichart, *Georg* → **Weikert**, *Georg*
Weichart, *Joh. Georg* → **Weikert**, *Georg*
Weichart, *Morten*, mason, f. 1619, l. 1626 – DK ⌖ ThB XXXV.
Weichart, *Viktor*, landscape painter, * Breslau, f. before 1906, † 31.3.1918 München-Pasing – D, PL ⌖ ThB XXXV.
Weichberger, *Eduard*, landscape painter, etcher, * 5.3.1843 Krauthausen (Eisenach), † 19.8.1913 Weimar – D ⌖ ThB XXXV.
Weichberger, *Josef* (1864), goldsmith(?), f. 1864, l. 1899 – A ⌖ Neuwirth Lex. II.
Weichberger, *Josef* (1867) (Weichberger, Josef (Senior)), goldsmith(?), f. 1867 – A ⌖ Neuwirth Lex. II.
Weichberger, *Josef* (1867/1922) (Weichberger, Josef (Junior)), goldsmith(?), f. 1867 – A ⌖ Neuwirth Lex. II.
Weichberger, *Josef* (1922), jeweller, f. 1922 – A ⌖ Neuwirth Lex. II.
Weichberger, *Susanne* (Ries) → **Weichberger-Kloß**, *Susanne*
Weichberger-Kloß, *Susanne* (Weichberger, Susanne), painter, etcher, * 13.1.1880 Weimar, l. before 1942 – D ⌖ Ries; ThB XXXV.
Weichbrett, *Johann Jakob*, goldsmith, f. 1767 – D ⌖ ThB XXXV.
Weichburger, *Laux* → **Weichburger**, *Lukas*
Weichburger, *Lukas*, goldsmith, f. 1504, † about 1519 – D ⌖ Seling III.
Weichel, *Johann Hermann*, pewter caster, f. 1696 – CH ⌖ Bossard.
Weichelt, *Gottfried*, painter, mason, * 1.11.1657 Neuendorff (Freyburg), † 17.12.1735 Querfurt – D ⌖ ThB XXXV.
Weichelt, *Hans*, stonemason, f. 1569, l. 1602 – D ⌖ ThB XXXV.
Weicher, *Hans* → **Weiner**, *Hans*
Weichert, *Georg*, wood sculptor, * 4.11.1852, † 30.12.1922 Warmbrunn – PL ⌖ ThB XXXV.
Weichesmiller, *Andreas* → **Weichesmüller**, *Andreas*
Weichesmüller, *Andreas*, maker of silverwork, f. 1865, l. 1876 – A ⌖ Neuwirth Lex. II.
Weichesmüller, *Anton*, goldsmith(?), f. 1867 – A ⌖ Neuwirth Lex. II.
Weichesmüller, *Carl* → **Weichesmüller**, *Karl*
Weichesmüller, *Eduard*, goldsmith(?), f. 1871, l. 1877 – A ⌖ Neuwirth Lex. II.
Weichesmüller, *Karl*, maker of silverwork, f. 1871, l. 1892 – A ⌖ Neuwirth Lex. II.
Weichinger, *Johann*, stamp carver, medalist, f. 1765, l. 1790 – D ⌖ ThB XXXV.
Weichinger, *Karl* → **Weichinger**, *Károly*
Weichinger, *Károly*, altar architect, * 12.10.1893 Győr, † 20.2.1982 Budapest – H ⌖ ThB XXXV; Vollmer V.
Weichmann, *Christian Friedrich*, painter, * 24.8.1698 Harburg, † 4.8.1770 Wolfenbüttel – D ⌖ ThB XXXV.

Weichmann, *Georg* → **Weickmann**, *Georg*
Weichner, *Peter* → **Weinher**, *Peter*
Weichnit, *Morten*, architect, † 4.6.1626 – DK ⌖ ThB XXXV.
Weichold, *Gottfried* → **Weichelt**, *Gottfried*
Weichold, *Johann Georg* → **Weigel**, *Johann Georg*
Weichselbaum, *Johann* → **Weixlbaum**, *Johann*
Weichselbaum, *Johann M.* → **Weixlbaum**, *Johann*
Weichselgartner, *Wolfgang*, painter, f. 1496 – D ⌖ ThB XXXV.
Weichselmann, *Hans*, minter, stamp carver(?), f. 1535, † 2.7.1542 Joachimsthal (Böhmen) – CZ ⌖ ThB XXXV.
Weichsner, *Gilg*, goldsmith, f. 1551, † 1577 – D ⌖ Seling III.
Weicht, *Franz*, architect, f. 1781, l. 1814 – PL ⌖ ThB XXXV.
Weickert, *Andreas* (der Ältere) → **Wickert**, *Andreas* (1600)
Weickert, *Ferdinand*, goldsmith, silversmith, * about 1778 Böhmen, † 1829 – DK ⌖ Bøje I.
Weickert, *Leopold*, goldsmith, silversmith, * about 1797 Böhmen, † 1836 – DK ⌖ Bøje I.
Weickert, *Poul*, goldsmith, silversmith, * about 1794 Böhmen, † 1861 – DK ⌖ Bøje I.
Weickert, *Robert*, jeweller, f. 1864, l. 1878 – A ⌖ Neuwirth Lex. II.
Weickgenannt, *Karl*, painter, graphic artist, f. 1934 – D ⌖ Vollmer V.
Weickmann, *Geor.* (Bradley III) → **Weickmann**, *Georg*
Weickmann, *Georg* (Weickmann, Geor.), miniature painter, f. 1571, l. 1580 – D ⌖ Bradley III; ThB XXXV.
Weiczmann, *Václav*, painter, f. 1794 – CZ ⌖ Toman II.
Weid, *Ernst*, landscape painter, portrait painter, f. about 1924, l. about 1933 – A ⌖ Fuchs Geb. Jgg. II.
Weid, *Jeremias*, maker of silverwork, * about 1734, † 1795 – D ⌖ Seling III.
Weid, *Johann Valentin*, maker of silverwork, * about 1683, † 1767 – D ⌖ Seling III.
Weid, *Johannes* (1656) (Weid, Johannes (1)), maker of silverwork, * about 1656, † 1730 – D ⌖ Seling III.
Weid, *Johannes* (1687) (Weid, Johannes (2)), maker of silverwork, * about 1687, † 1774 – D ⌖ Seling III.
Weid, *Philipp Jakob*, maker of silverwork, * about 1713, † 1797 – D ⌖ Seling III.
Weida, *Philipp*, bookbinder, f. 1577 – D ⌖ ThB XXXV.
Weidacher, *Laura* (KVS) → **Weidacher-Buchli**, *Laura*
Weidacher-Buchli, *Laura* (Buchli-Weidacher, Laura; Weidacher, Laura), photomontage artist, performance artist, assemblage artist, painter, * 29.1.1940 Innsbruck – A, CH ⌖ KVS; LZSK.
Weidanz, *Gustav*, miniature sculptor, medalist, ceramist, * 9.12.1889 Hamburg, † 25.8.1970 Halle – D ⌖ ThB XXXV; Vollmer V.
Weide, *Anton* → **Wied**, *Anton*
Weide, *Berendt Christoffersen der*, goldsmith, silversmith, * Århus, f. 1696, † 1747 – DK ⌖ Bøje I.
Weide, *Rasmus*, goldsmith, silversmith, * about 1754, † 1792 Kopenhagen – DK ⌖ Bøje II.

Weide, *Wilhelm,* portrait painter, genre
painter, * Berlin, f. before 1802, l. 1841
– D, H ▭ ThB XXXV.
Weidefalk, *Herman Georg,* painter, * 1897
Linköping, l. before 1974 – S ▭ SvK.
Weidel, master draughtsman (?), f. before
1900 – ZA ▭ Gordon-Brown.
Weidel, *A.,* lithographer, l. 1850 – S
▭ SvKL V.
Weidel, *Anton,* landscape painter,
portrait painter, f. 1838, l. 1843 – A
▭ Fuchs Maler 19.Jh. IV.
Weidel, *Antonín,* painter, photographer,
* 1819 Wien, l. 1856 – CZ
▭ Toman II.
Weidel, *Joh. Jakob,* porcelain painter,
f. about 1750, l. 1784 – D
▭ ThB XXXV.
Weidele, *Heidemarie,* painter, * 1944 – D
▭ BildKueFfm.
Weidele, *Ignaz,* history painter,
* 1775, † 6.4.1850 Wien – A
▭ Fuchs Maler 19.Jh. IV; ThB XXXV.
Weideli, *Hermann,* architect, * 14.1.1877
Zürich, l. before 1961 – CH
▭ ThB XXXV; Vollmer V.
Weidelich, *Bernhard,* goldsmith,
* Rothenburg (Ober-Lausitz) (?),
f. 1484 (?), † before 1516 Frankfurt
(Main) – D ▭ ThB XXXV; Zülch.
Weidema, *Fedde,* painter, master
draughtsman, graphic artist,
* about 31.3.1915 Leeuwarden
(Friesland), l. before 1970 – NL,
F ▭ Mak van Waay; Scheen II;
Vollmer V.
Weidema, *Hendrik,* watercolourist, master
draughtsman, woodcutter, linocut artist,
* 9.7.1913 Leeuwarden (Friesland) – NL
▭ Scheen II.
Weidema, *Henk* → **Weidema,** *Hendrik*
Weidemann (Glockengießer-Familie) (ThB
XXXV) → **Weidemann,** *I. C.*
Weidemann (Glockengießer-Familie) (ThB
XXXV) → **Weidemann,** *Joh. Christoph*
Weidemann (Glockengießer-Familie) (ThB
XXXV) → **Weidemann,** *Joh. Heinr.
Christoph*
Weidemann, *Bernhard,* goldsmith, f. 1659,
† before 1668 – D ▭ ThB XXXV.
Weidemann, *Carl Friedr.* (Weidemann,
Carl Friedrich), portrait painter,
lithographer, * 12.2.1770 Hamburg,
† 25.8.1843 Hamburg – D ▭ Rump;
ThB XXXV.
Weidemann, *Carl Friedrich* (Rump) →
Weidemann, *Carl Friedr.*
Weidemann, *Christian,* wood sculptor,
carver, f. 1610 – D, PL ▭ ThB XXXV.
Weidemann, *Christian Eberhard* →
Weidemann, *Ernst Christian*
Weidemann, *Conrad* (Weidemann,
Conrad Daniel), sculptor, graphic artist,
* 19.7.1837 Kopenhagen, † 25.5.1930
Kopenhagen – DK ▭ Weilbach VIII.
Weidemann, *Conrad Daniel* (Weilbach
VIII) → **Weidemann,** *Conrad*
Weidemann, *Elias,* stonemason, f. about
1577 – D ▭ ThB XXXV.
Weidemann, *Elisabeth,* ceramist,
* 7.12.1932 Dingelstädt (Eichsfeld)
– D ▭ WWCCA.
Weidemann, *Ellen* → Byström, *Ellen*
Weidemann, *Ernst Christian,* gunmaker,
f. 2.1719, l. 1739 – D ▭ Focke.
Weidemann, *Friedrich Wilhelm,* portrait
painter, * 1668 Osterburg, † 25.12.1750
Berlin – D ▭ ThB XXXV.
Weidemann, *Hans,* painter, graphic artist,
* 22.5.1904 Essen – D ▭ ThB XXXV;
Vollmer V.

Weidemann, *Hans Theobald* →
Weidemann, *Theobald*
Weidemann, *Hartvig,* goldsmith, jeweller,
* Rostock, f. 3.5.1703, † 1715 – DK
▭ Bøje I.
Weidemann, *I. C.,* bell founder, f. 1717
– D ▭ ThB XXXV.
Weidemann, *Jakob,* painter, * 14.6.1923
Steinkjär – N, S ▭ DA XXXIII;
NKL IV; SvKL V.
Weidemann, *Jan,* master draughtsman,
f. 1851 – ZA ▭ Gordon-Brown.
Weidemann, *Joh. Christoph,* bell founder,
f. 1794, l. 1817 – D ▭ ThB XXXV.
Weidemann, *Joh. Christoph* (?) →
Weidemann, *I. C.*
Weidemann, *Joh. Heinr. Christoph,*
bell founder, f. 1743, l. 1776 – D
▭ ThB XXXV.
Weidemann, *Johann Caspar* →
Weidenmann, *Johann Caspar*
Weidemann, *Magnus,* landscape
painter, marine painter, graphic artist,
* 17.12.1880 Hamburg, † 1967 Keitum
– D ▭ Feddersen; ThB XXXV;
Vollmer V.
Weidemann, *Michael,* mason, f. 1615,
l. 1619 – D ▭ ThB XXXV.
Weidemann, *Salomon Friedrich,*
locksmith, f. about 1740, l. 1753 – D
▭ ThB XXXV.
Weidemann, *Theobald,* marble sculptor,
* Winterthur (?), f. 1682, † 1690
Schupbach (Lahntal) – CH, D
▭ ThB XXXV.
Weidemann, *Willem,* miniature painter,
portrait painter, f. 1811, l. 1857 – ZA
▭ Gordon-Brown.
Weidemann Petersen, *Karl,* architect,
* 30.3.1907 Frederiksberg, † 3.9.1973
Kopenhagen – DK ▭ Weilbach VIII.
Weidemeier, *Christian* → **Weydemeier,**
Christian
Weidemeyer, *Carl,* painter, architect, book
art designer, illustrator, graphic artist,
* 21.5.1882 Bremen, † 1976 Ascona
– D ▭ Jansa; Ries; Rump; ThB XXXV;
Vollmer V.
Weidemeyer, *Carlo* → **Weidemeyer,** *Carl*
Weiden, *Mathé* → **Weiden,** *Mattheus
Petrus Johannes van*
Weiden, *Mattheus Petrus Johannes van
der,* portrait painter, still-life painter,
decorator, fresco painter, artisan,
* 27.6.1890 Haarlem (Noord-Holland),
† 28.10.1963 Haarlem (Noord-Holland)
– NL ▭ Mak van Waay; Scheen II.
Weidenaar, *Reynold H.* (EAAm III) →
Weidenaar, *Reynold Henry*
Weidenaar, *Reynold Henry* (Weidenaar,
Reynold H.), aquatintist, etcher,
illustrator, * 17.11.1915 Grand Rapids
(Michigan) – USA ▭ EAAm III; Falk;
Vollmer V.
Weidenauer, *J. H.,* painter, f. 1776,
l. 1787 – N ▭ ThB XXXV.
Weidenbach, *August,* landscape painter,
f. 1844, l. 1848 – D ▭ ThB XXXV.
Weidenbach, *Augustus,* landscape
painter, f. 1853, l. 1869 – USA
▭ Groce/Wallace.
Weidenbach, *Ernst,* architectural painter,
painter of oriental scenes, landscape
painter, f. 1873 – D ▭ ThB XXXV.
Weidenbach, *Georg,* architect, * 1.10.1853
Dresden, † 30.9.1928 Leipzig – D
▭ ThB XXXV.
Weidenbach, *Karl August* → **Weidenbach,**
August
Weidenbach und Tschammer →
Tschammer, *Richard*

Weidenbach und Tschammer →
Weidenbach, *Georg*
Weidenbacher, *Georg,* landscape
painter, * 31.7.1905 Nördlingen – D
▭ ThB XXXV; Vollmer V.
Weidenbacher, *Josef,* architect, painter,
etcher, * 26.11.1886 Füssen, l. before
1961 – D ▭ ThB XXXV; Vollmer V.
Weidenbaum, *Eugen,* graphic artist,
illustrator, caricaturist, painter,
* 20.4.1908 Riga, † 10.3.1983 Bielefeld
– LV ▭ Hagen.
Weidenberg, *Johannes von* → Schuster-
Weidenberg, *Johann August*
Weidenbörner, *Johannes,* painter,
* 19.8.1890 Leipzig, † 21.7.1952 Leipzig
– D ▭ Vollmer V.
Weidenbusch, *Karl August,* painter,
* 30.4.1810 Frankfurt (Main),
† 12.8.1871 Frankfurt (Main) – D
▭ ThB XXXV.
Weidenhaupt, *Andreas,* sculptor,
* 13.8.1738 Kopenhagen, † 26.4.1805
Kopenhagen – DK ▭ ThB XXXV;
Weilbach VIII.
Weidenhaus, *Elfriede,* graphic artist,
illustrator, designer, ceramist, * 9.9.1931
Berlin – D ▭ Vollmer V.
Weidenhayn, *Anna* → **Weidenhayn,** *Anna
Christina*
Weidenhayn, *Anna Christina,* woodcutter,
* 1804, † 1884 – S ▭ SvKL V.
Weidenhayn, *Carolina* (Weidenhayn,
Johanna Carolina), wood engraver,
woodcutter, * 22.10.1822 Stockholm,
† 24.12.1902 Stockholm – S
▭ SvKL V; ThB XXXV.
Weidenhayn, *Charlotta Lovisa Eleonora,*
woodcutter, * 1834, † 1892 – S
▭ SvKL V.
Weidenhayn, *Eleonora* → **Weidenhayn,**
Charlotta Lovisa Eleonora
Weidenhayn, *Johanna Carolina* (SvKL V)
→ **Weidenhayn,** *Carolina*
Weidenhayn, *Victor* → **Weidenhayn,**
Victor Per Samuel
Weidenhayn, *Victor Per Samuel,* master
draughtsman, woodcutter, * 1821,
† 1866 – S ▭ SvKL V.
Weidenheim, *Jørgen,* painter, f. 1711
– DK ▭ Weilbach VIII.
Weidenmann, *Hans Caspar* (Brun III) →
Weidenmann, *Johann Caspar*
Weidenmann, *Hans Theobald* →
Weidemann, *Theobald*
Weidenmann, *Johann Caspar*
(Weidenmann, Hans Caspar), painter,
* 4.10.1805 Winterthur, † 5.7.1850
Winterthur – CH ▭ Brun III;
ThB XXXV.
Weidenmann, *Theobald* → **Weidemann,**
Theobald
Weidensdorfer, *Claus,* graphic artist,
master draughtsman, * 19.8.1931 – D
▭ DA XXXIII; Vollmer VI.
Weidermann, *Karl,* porcelain painter (?),
f. 1891, l. 1894 – CZ ▭ Neuwirth II.
Weidhaas, *Leodegar,* minter, f. 1541,
l. 1544 – CH ▭ Brun III.
Weidhas, *Ant.,* porcelain painter (?),
f. 1908 – CZ ▭ Neuwirth II.
Weidhas, *Friedrich,* goldsmith, maker
of silverwork, jeweller, f. 1908 – A
▭ Neuwirth Lex. II.
Weidhas, *Ted,* designer, decorator, f. 1940
– USA ▭ Falk.
Weidhofer, *Johann,* painter, f. 1612 – CZ
▭ ThB XXXV.

Weidig, *Friedrich,* portrait painter, animal painter, genre painter, sculptor, * 26.5.1859 Gießen, † 28.9.1933 München – D ⌑ Münchner Maler IV; ThB XXXV.

Weidig, *Gerhard,* book designer, advertising graphic designer, * 24.9.1923 Merseburg – D ⌑ Vollmer VI.

Weidig, *Julius* → **Weidig,** *Wilhelm Julius*

Weidig, *Wilhelm Julius,* painter, * 15.6.1837 Willerstedt, † 1.3.1918 Göteborg – S ⌑ SvKL V.

Weidinger, *Caspar,* painter, f. 1767, l. 1796 – D ⌑ ThB XXXV.

Weidinger, *Franz Xaver,* portrait painter, landscape painter, still-life painter, * 17.6.1890 Ried (Innkreis), † 15.10.1972 Bad Ischl – A ⌑ Fuchs Geb. Jgg. II; ThB XXXV; Vollmer V.

Weidinger, *Hubert,* painter of hunting scenes, animal painter, * 6.11.1951 Wien – A ⌑ Fuchs Maler 20.Jh. IV.

Weidinger, *Joh. Caspar* → **Weidinger,** *Caspar*

Weidinger, *Marx,* mason, * Cronburg, f. 1749 – D ⌑ ThB XXXV.

Weidinger, *Stephan,* cutler, f. 1633 – A ⌑ ThB XXXV.

Weidinger-Thorp, *Nina,* glass artist, * 5.12.1963 München – ⌑ WWCGA.

Weiditz, *Christoph (1500)* (Weiditz, Christopher), wood sculptor, medalist, carver, goldsmith, silversmith, * about 1500 Straßburg (?) or Freiburg im Breisgau (?), † 1559 Augsburg – D ⌑ DA XXXIII; EAAm III; Seling III; ThB XXXV.

Weiditz, *Christoph (1517),* painter, master draughtsman, * before 1517 Straßburg, † before 1572 Straßburg – F ⌑ DA XXXIII; ThB XXXV.

Weiditz, *Christoph (1564),* goldsmith, f. 1564, l. 1565 – D ⌑ Seling III.

Weiditz, *Christopher* (EAAm III) → **Weiditz,** *Christoph (1500)*

Weiditz, *Hans (1475)* (Widits, Hans), wood sculptor, carver, * about 1475 Straßburg (?), † 1516 (?) Straßburg – D ⌑ Beaulieu/Beyer; DA XXXIII; ThB XXXV.

Weiditz, *Hans (1500),* miniature painter, master draughtsman, engraver, flower painter, * before 1500 Freiburg im Breisgau (?), † about 1536 Straßburg – F, D ⌑ DA XXXIII; D'Ancona/Aeschlimann; Pavière I; ThB XXXV.

Weiditz, *Kristoffer,* cabinetmaker, sculptor, f. 1665, l. 1666 – S ⌑ SvKL V.

Weidl, *Franz,* goldsmith (?), f. 1865, l. 1889 – A ⌑ Neuwirth Lex. II.

Weidl, *Josef,* goldsmith, silversmith, jeweller, f. 1901 – A ⌑ Neuwirth Lex. II.

Weidl, *Josefa,* goldsmith, f. 1862, l. 1900 – A ⌑ Neuwirth Lex. II.

Weidl, *Seff,* sculptor, graphic artist, designer, * 1915 Eger (Böhmen) – D, CZ ⌑ Vollmer V.

Weidle, *Carina,* photographer, * 1966 – BR ⌑ ArchAKL.

Weidle, *Karl Friedrich,* architect, graphic artist, * 10.1.1893 Tübingen, l. before 1961 – D ⌑ ThB XXXV; Vollmer V.

Weidle, *Wilhelm,* sculptor, * 22.4.1849 Rottenburg (Neckar), † 24.9.1902 Tübingen – D ⌑ ThB XXXV.

Weidlich, *Adolf* (Toman II) → **Weidlich,** *Adolf Joseph*

Weidlich, *Adolf Joseph* (Weidlich, Adolf), history painter, * 21.6.1817 Loket, † 9.2.1885 Prag – CZ ⌑ ThB XXXV; Toman II.

Weidlich, *Anton,* sculptor, f. 1744, l. 1755 – D ⌑ Sitzmann; ThB XXXV.

Weidlich, *Antonín,* painter, f. 1784 – CZ ⌑ Toman II.

Weidlich, *Evžen,* painter, graphic artist, * 10.1.1916 Uherský Ostroh, † 20.9.1983 Prag – CZ ⌑ Toman II.

Weidlich, *František,* painter, * 1811 Kotovice, l. 1839 – CZ ⌑ Toman II.

Weidlich, *Franz,* gem cutter, * 1735 Steinschönau, l. 1795 – CZ ⌑ ThB XXXV.

Weidlich, *H.,* sculptor, f. about 1777 – PL ⌑ ThB XXXV.

Weidlich, *Heinrich,* architect, * 1795, † 6.8.1828 Wien – A ⌑ ThB XXXV.

Weidlich, *Hermann,* landscape painter, still-life painter, * 25.6.1899 or 25.7.1899 (?) München, † 1956 Bamberg – D ⌑ Münchner Maler VI; ThB XXXV; Vollmer V.

Weidlich, *Ignác* (Toman II) → **Weidlich,** *Ignaz Joseph*

Weidlich, *Ignaz Joseph* (Weidlich, Ignác), painter, * 1753 Großmeseritsch, † 1815 Brünn – CZ, I ⌑ ThB XXXV; Toman II.

Weidlich, *Jacob,* goldsmith (?), f. 1867 – A ⌑ Neuwirth Lex. II.

Weidlich, *Jakob,* bookbinder, f. about 1550 – D ⌑ ThB XXXV.

Weidlich, *Johann,* modeller, * 1785, † 5.10.1838 Wien – A ⌑ ThB XXXV.

Weidlich, *Johann Friedrich,* potter, wax sculptor, * 1720 Pillnitz, l. 30.6.1752 – D ⌑ Rückert.

Weidlich, *Joseph,* gem cutter, * Steinschönau, f. 1795 – I ⌑ ThB XXXV.

Weidlich, *Kunz,* painter, * 5.5.1878 Hultschin (Ratibor), † 18.7.1940 Nürnberg – D ⌑ ThB XXXV.

Weidling, *Anton* → **Weidlich,** *Anton*

Weidmann, *August,* jeweller, goldsmith, silversmith, f. 1735, † 1796 – A ⌑ ThB XXXV.

Weidmann, *Conrad,* painter, illustrator, * 10.10.1847 Diessenhofen, † 17.8.1904 Lübeck – D ⌑ ThB XXXV.

Weidmann, *Franz Karl,* veduta painter, * 14.2.1787 Wien, † 28.1.1867 Wien – A ⌑ Fuchs Maler 19.Jh. Erg.-Bd II.

Weidmann, *Fred,* jewellery artist, painter, master draughtsman, etcher, lithographer, photographer, jewellery designer, * 21.1.1938 Herisau – CH, F, D ⌑ KVS; LZSK.

Weidmann, *Hans,* woodcutter, lithographer, glass painter, * 28.7.1918 Basel, † 2.11.1997 Basel – CH ⌑ KVS; LZSK; Plüss/Tavel II.

Weidmann, *Jakob Joseph,* copper engraver, woodcutter, * 1768, † 1829 – CH ⌑ Brun III; ThB XXXV.

Weidmann, *Johann* → **Weithmann,** *Johann*

Weidmann, *Johann,* goldsmith, f. 1729, † 23.5.1740 München – D ⌑ ThB XXXV.

Weidmann, *Leonhard,* stonemason, architect, f. 1568, l. 1596 – D ⌑ ThB XXXV.

Weidmann, *Patrick,* painter, * 28.4.1958 Genf – CH ⌑ KVS.

Weidmann, *Paul,* glass painter, f. before 1960 – D ⌑ Vollmer VI.

Weidmann, *Salomon Friedrich* → **Weidemann,** *Salomon Friedrich*

Weidmann, *Ulrich,* painter, * 7.3.1840 Zürich, † 8.2.1892 Chur – CH ⌑ Brun III; ThB XXXV.

Weidner, *Alexander,* goldsmith, f. 1892, l. 1916 – SK ⌑ ArchAKL.

Weidner, *Carl A.,* portrait painter, miniature painter, * 14.3.1865 Holyoke (Massachusetts) or Hoboken (New Jersey), † 1906 – USA ⌑ EAAm III; Falk; ThB XXXV.

Weidner, *Doris Kunzie* (EAAm III; Falk) → **Kunzie,** *Doris*

Weidner, *Friedrich,* painter, f. 1801 – A ⌑ ThB XXXV.

Weidner, *Friedrich David,* architect, * 1.6.1757 Gotha, † 24.11.1825 Gotha – D ⌑ ThB XXXV.

Weidner, *Gerhard,* goldsmith, f. 1847, l. 1953 – SK ⌑ ArchAKL.

Weidner, *Hanns,* painter, designer, * 9.3.1906 Augsburg – D ⌑ Vollmer VI.

Weidner, *Joh.,* porcelain painter (?), f. 1908 – CZ ⌑ Neuwirth II.

Weidner, *Johann,* portrait painter, master draughtsman, * about 1628, † before 17.1.1706 – D ⌑ ThB XXXV.

Weidner, *Johann Adolph,* miniature painter, * about 1743, † before 9.11.1801 – D ⌑ ThB XXXV.

Weidner, *Johann David,* architect, * 8.3.1721 Bürgel (Thüringen), † 23.6.1784 Gotha – D ⌑ ThB XXXV.

Weidner, *Johanna Maria,* sculptor, master draughtsman, * 8.2.1935 Benkoelen (Sumatra) – NL, RI, WAN, BD ⌑ Scheen II.

Weidner, *Josef* (Fuchs Maler 19.Jh. Erg.-Bd II; Toman II) → **Weidner,** *Joseph*

Weidner, *Joseph* (Weidner, Josef), portrait painter, genre painter, miniature painter, * 5.6.1801 Wien, † about 1870 or 13.2.1871 Wien – A ⌑ Fuchs Maler 19.Jh. Erg.-Bd II; Fuchs Maler 19.Jh. IV; ThB XXXV; Toman II.

Weidner, *Konr.,* porcelain painter (?), f. 1907 – CZ ⌑ Neuwirth II.

Weidner, *Michael,* mason, * 1625 – D ⌑ ThB XXXV.

Weidner, *Paul,* architect, * 11.4.1843 Dresden, † 1899 Dresden – D ⌑ ThB XXXV.

Weidner, *Paul Andreas,* gardener, f. 1729 – D ⌑ ThB XXXV.

Weidner, *Renate,* ceramist, f. 1973 – D ⌑ WWCCA.

Weidner, *Roswell* (Mistress) → **Kunzie,** *Doris*

Weidner, *Roswell Theodore,* painter, lithographer, * 18.9.1911 Reading (Pennsylvania) – USA ⌑ EAAm III; Falk.

Weidner, *Samuel Benjamin,* landscape painter, * 1764 Breslau, † after 1835 – PL, RUS, D ⌑ ThB XXXV.

Weidner, *Sofia,* painter, f. 1851 – E ⌑ Cien años XI.

Weidner, *Valentin,* sculptor, altar architect, * 18.1.1848 Würzburg, l. 1875 – D ⌑ ThB XXXV.

Weidner, *Veronika,* miniature painter, f. about 1720 – D ⌑ ThB XXXV.

Weidner, *Willem Frederik,* still-life painter, flower painter, animal painter, * 1.4.1817 Haarlem (Noord-Holland), † 18.3.1850 Haarlem (Noord-Holland) – NL ⌑ Scheen II; ThB XXXV.

Weidner, *Zdeněk,* master draughtsman,
 * 30.6.1877 Třebíč, l. 1922 – SK
 ⊡ Toman II.
Weidner van der Houten, *Renate* →
 Weidner, *Renate*
Weidstam, *Erik* → **Weidstam,** *Erik
 Vilhelm*
Weidstam, *Erik Vilhelm,* painter, master
 draughtsman, * 6.9.1884 Malmö, l. 1920
 – S ⊡ SvKL V.
Weidt, *Andreas,* ceramist, * 2.4.1958 – D
 ⊡ WWCCA.
Weidt, *Richard,* painter, * 12.6.1873
 Temesvár, † 16.7.1950 Wien – A, RO
 ⊡ Fuchs Maler 19.Jh. Erg.-Bd II.
Weidthoff, *Hans,* goldsmith, f. 1616 – D
 ⊡ ThB XXXV.
Weidtinger, *Caspar* → **Weidinger,** *Caspar*
Weidtinger, *Joh. Caspar* → **Weidinger,**
 Caspar
Weidtling, *Anton* → **Weidlich,** *Anton*
Weie, *Edvar* (Pavière III.2) → **Weie,**
 Edvard
Weie, *Edvard* (Weie, Edvar; Weie, Viggo
 Thorvald Edvard), painter, * 18.11.1879
 Kopenhagen, † 9.4.1943 Kopenhagen
 – DK ⊡ DA XXXIII; Pavière III.2;
 ThB XXXV; Vollmer V; Weilbach VIII.
Weie, *Viggo Thorvald Edvard* (Weilbach
 VIII) → **Weie,** *Edvard*
Weienmair, *Hans (1569)* (Weienmair, Hans
 (1)), goldsmith, f. 1569,
 † 1609 – D ⊡ Seling III.
Weienmayr, *Hans (1565)* (Weienmayr,
 Hans (2)), goldsmith, * about 1565
 Augsburg, † 1630 – D ⊡ Seling III.
Weier (1747), master draughtsman, f. 1747
 – D ⊡ ThB XXXV.
Weier (1785), wax sculptor, f. 7.1785 – D
 ⊡ ThB XXXV.
Weier, *Conrad* → **Weyer,** *Conrad*
Weier, *Franz Anton,* cannon founder, bell
 founder, * Znaim, f. 1721, † 28.4.1730
 Graz – A ⊡ List; ThB XXXV.
Weier, *Gabriel* → **Weyer,** *Gabriel*
Weier, *Jacob* (Rump) → **Weyer,** *Jacob*
Weier, *Jakob Philipp,* architect, f. 1784,
 † 6.1789 Stettin – PL ⊡ ThB XXXV.
Weierer, *Stephan* (der Ältere) → **Weyrer,**
 Stephan (1495)
Weierholt, *Ole Nielsen* (NKL IV) →
 Weierholt, *Ole Nilssen*
Weierholt, *Ole Nielsen Saugerne* →
 Weierholt, *Ole Nilssen*
Weierholt, *Ole Nilssen* (Weierholt, Ole
 Nielsen), cabinetmaker, wood sculptor,
 painter, cabinetmaker (?), sculptor (?),
 * 29.12.1718 Sagene (Austre Moland)
 † 14.12.1792 Sagene (Austre Moland)
 – N ⊡ NKL IV; ThB XXXV.
Weiermann, *Hans Georg,* goldsmith,
 f. 27.4.1700 – DK ⊡ Bøje I.
Weiermann, *Niclas* → **Weyermann,**
 Nikolaus
Weiermann, *Nikolaus* → **Weyermann,**
 Nikolaus
Weiers, *Ernst,* painter, lithographer,
 designer, * 17.9.1909 Oespel (Westfalen)
 – D ⊡ Vollmer V.
Weiffenbach, *Elizabeth,* painter, f. 1921
 – USA ⊡ Falk.
Weifl, *Lidia* → **Agricola,** *Lidia*
Weigali, *Arthur Howes* (Johnson II) →
 Weigall, *Arthur Howes*
Weigall, *Alfred,* portrait miniaturist,
 f. before 1855, l. 1866 – GB
 ⊡ Foskett; ThB XXXV.
Weigall, *Arthur Howes* (Weigali, Arthur
 Howes), portrait painter, genre painter,
 f. 1856, l. 1892 – GB ⊡ Johnson II;
 Mallalieu; ThB XXXV; Wood.

Weigall, *Charles Harvey* (Weigall, Charles
 Henry), watercolourist, gem cutter,
 wax sculptor, landscape painter, genre
 painter, illustrator, copper engraver,
 * 1794, † 1877 – GB ⊡ Grant;
 Houfe; Johnson II; Lister; Mallalieu;
 ThB XXXV; Wood.
Weigall, *Charles Henry* (Johnson II;
 Lister) → **Weigall,** *Charles Harvey*
Weigall, *E.* (Weigall, Emily), miniature
 painter, f. before 1853, l. 1860 – GB
 ⊡ Foskett; ThB XXXV.
Weigall, *Emily* (Foskett) → **Weigall,** *E.*
Weigall, *Henry (1800),* sculptor, gem
 cutter, medalist, * 1800 (?), † 1883 –
 GB ⊡ Gunnis; Johnson II; ThB XXXV.
Weigall, *Henry (1829)* (Weigall, Henry
 (Junior)), portrait painter, miniature
 painter, * 1829 London (?), f. 4.1.1925
 Southwood (Ramsgate) (?) – GB
 ⊡ Foskett; ThB XXXV; Wood.
Weigall, *Julia,* portrait miniaturist,
 landscape painter, * about 1820, † after
 1864 – GB ⊡ Foskett; Grant; Mallalieu;
 Schidlof Frankreich; ThB XXXV.
Weigand (Maler- und Kupferstecher-
 Familie) (ThB XXXV) → **Weigand,**
 Friedrich (1661)
Weigand (Maler- und Kupferstecher-
 Familie) (ThB XXXV) → **Weigand,**
 Georg Friedrich (1667)
Weigand (Maler- und Kupferstecher-
 Familie) (ThB XXXV) → **Weigand,**
 Georg Friedrich (1737)
Weigand, *Anni,* painter, * 1920 – D
 ⊡ Nagel.
Weigand, *Arnold,* bell founder, f. 1618
 – D ⊡ ThB XXXV.
Weigand, *E.,* medalist, f. about 1887 – D
 ⊡ Rump.
Weigand, *Emil,* medalist, die-sinker,
 * 20.11.1837 Berlin, † 25.3.1906 Berlin
 – D ⊡ ThB XXXV.
Weigand, *Friedrich (1661),* painter, copper
 engraver, f. 1661, † 27.4.1684 Bamberg
 – D ⊡ Sitzmann; ThB XXXV.
Weigand, *Friedrich (1842),* woodcutter,
 wood engraver, * 11.11.1842 Wien,
 † 1913 Wien – A ⊡ Ries; ThB XXXV.
Weigand, *Georg,* stonemason, f. 1611,
 l. 1613 – D ⊡ ThB XXXV.
Weigand, *Georg Friedrich (1667),*
 painter, copper engraver, * before
 19.7.1667 Bamberg, † about 1736 –
 D ⊡ Sitzmann; ThB XXXV.
Weigand, *Georg Friedrich (1737),* painter,
 copper engraver, f. 1737, l. 1748 – D
 ⊡ Sitzmann; ThB XXXV.
Weigand, *Hans (1476)* (Weigand, Hans),
 painter, f. 1476, l. 1501 – D ⊡ Zülch.
Weigand, *Karl* → **Weigand,** *Konrad*
Weigand, *Konrad,* history painter,
 portrait painter, fresco painter,
 illustrator, * 12.12.1842 Bamberg,
 † 3.12.1897 Nürnberg or Würzburg
 – D ⊡ Münchner Maler IV; Ries;
 ThB XXXV.
Weigandt, *C.,* lithographer, f. 1833 – D
 ⊡ ThB XXXV.
Weigandt, *Georg,* glass cutter,
 * Coburg (?), † before 8.9.1631 Frankfurt
 (Main) – D ⊡ ThB XXXV; Zülch.
Weigandt, *Joh. Elias,* pewter caster,
 f. 1684 – A ⊡ ThB XXXV.
Weigang, *Carl,* pewter caster, f. 1740,
 l. 1760 – S ⊡ ThB XXXV.
Weigang, *Johann,* pewter caster,
 * Stockholm (?), f. 1729, † 1778 – D, S
 ⊡ ThB XXXV.
Weigant, *Arnold,* bell founder, f. 1602,
 l. 1618 – D ⊡ ThB XXXV.

Weigart, *Dominik Josef* → **Weigert,**
 Dominik Josef
Weigart, *Jan Jiří,* miniature painter,
 * 1773 Wien, l. 1797 – CZ
 ⊡ Toman II.
Weigel, *Adam (1577),* illuminator,
 * Braunfels (?), f. 1577, l. 1581 – D
 ⊡ ThB XXXV; Zülch.
Weigel, *Adam (1686),* sword smith,
 f. 1686 – D ⊡ ThB XXXV.
Weigel, *C. A.,* painter, f. 1932 – USA
 ⊡ Hughes.
Weigel, *C. G.,* pewter engraver, f. 1732
 – D ⊡ ThB XXXV.
Weigel, *Christoph,* copper engraver,
 * 9.11.1654 Redwitz (Eger), † 5.2.1725
 Nürnberg – D ⊡ Sitzmann; ThB XXXV.
Weigel, *Christoph* (junior) → **Weigel,**
 Johann Christoph
Weigel, *Erhard,* architect, * before
 16.12.1625 Weiden (Ober-Pfalz),
 † 21.3.1699 Jena – D ⊡ Sitzmann;
 ThB XXXV.
Weigel, *Friedrich,* engraver of maps and
 charts, f. 1790 – D ⊡ ThB XXXV.
Weigel, *Georg Friedrich,* goldsmith,
 * 16.11.1790 Mengeringhausen, † 1842
 Kassel – D ⊡ ThB XXXV.
Weigel, *Gerald,* ceramist, * 25.11.1925
 Rudolstadt-Volkstedt – D ⊡ WWCCA.
Weigel, *Gotlind,* ceramist, * 25.4.1932
 Jurbarkas (Ostpreußen) – D ⊡ WWCCA.
Weigel, *Gust. (1891),* porcelain painter (?),
 f. 1891, l. 1894 – CZ ⊡ Neuwirth II.
Weigel, *Gust. (1894),* porcelain painter (?),
 f. 1894 – D ⊡ Neuwirth II.
Weigel, *Hans (1548)* (Weigel, Hans
 (der Ältere)), illuminator, form cutter,
 printmaker, * Amberg, f. 2.1548,
 † before 1578 – D ⊡ ThB XXXV.
Weigel, *Hans (1588),* stonemason,
 * Weilheim, f. 1588, l. 1591 – D
 ⊡ ThB XXXV.
Weigel, *Hieronymus,* woodcutter, f. 1583
 – RUS, D ⊡ ThB XXXV.
Weigel, *Hilibrant,* founder, f. 1569 – D
 ⊡ ThB XXXV.
Weigel, *J. G.,* lithographer, * Bamberg,
 f. about 1830 – D ⊡ ThB XXXV.
Weigel, *Jacob,* mezzotinter, f. about 1700
 – D ⊡ ThB XXXV.
Weigel, *Jan,* portrait painter, * 18.9.1815
 Prag – CZ ⊡ Toman II.
Weigel, *Jobst,* illuminator, form cutter,
 f. 1600, l. 1621 – D ⊡ ThB XXXV.
Weigel, *Joh. Daniel,* gunmaker, f. 1686
 – CZ ⊡ ThB XXXV.
Weigel, *Joh. Georg,* painter, f. 1678 – A
 ⊡ ThB XXXV.
Weigel, *Johann Christoph,* copper
 engraver, * after 1654 or 15.7.1661
 Redwitz (Eger), † 1726 Nürnberg – D
 ⊡ Sitzmann; ThB XXXV.
Weigel, *Johann Georg,* goldsmith, * about
 1626 Weiden (Ober-Pfalz), † before
 25.3.1664 Hof – D ⊡ Sitzmann;
 ThB XXXV.
Weigel, *Jonas,* instrument maker, f. 1630
 – D ⊡ ThB XXXV.
Weigel, *Jos.,* porcelain painter (?),
 glass painter (?), f. 1894 – CZ, D
 ⊡ Neuwirth II.
Weigel, *Josef (1710),* stucco worker,
 f. about 1710 – D ⊡ ThB XXXV.
Weigel, *Josef (1845),* master draughtsman,
 f. 1845 – A ⊡ ThB XXXV.
Weigel, *Lienhard,* architect, f. 1598 – D,
 RO ⊡ ThB XXXV.
Weigel, *Manfred,* ceramist, * 30.12.1949
 Husby – D ⊡ WWCCA.

Weigel, *Martin*, founder, f. 1601 – SK
 ▭ ArchAKL.
Weigel, *Martin (1553)*, form cutter,
 illuminator, f. 1553, l. 1568 – D
 ▭ ThB XXXV.
Weigel, *Martin (1576)*, bell founder,
 f. 1576, l. 1608 – D, PL
 ▭ ThB XXXV.
Weigel, *Martin (1643)*, brass founder,
 f. 1643 – CZ, H ▭ ThB XXXV;
 Toman II.
Weigel, *Matěj* (Toman II) → **Weigel,
 Matthias**
Weigel, *Matthias* (Weigel, Matěj),
 painter, * Wien(?), f. 1708 – CZ, A
 ▭ ThB XXXV; Toman II.
Weigel, *Melchior (1630)* (Weigel, Melchior
 (1)), sword smith, f. about 1630 – D
 ▭ ThB XXXV.
Weigel, *Merten* → **Weigel**, *Martin* (1576)
Weigel, *Otto*, painter, etcher, * 11.3.1890
 Theißen (Weißenfels), † 24.3.1945
 Leipzig – D ▭ ThB XXXV; Vollmer V.
Weigel, *Susanne*, painter, caricaturist,
 illustrator, f. about 1948 – A
 ▭ Fuchs Maler 20.Jh. IV.
Weigel, *Wilhelm*, interior designer,
 * 17.3.1875 Nürnberg, l. before 1942
 – D ▭ ThB XXXV.
Weigel, *Zacharias*, goldsmith, * 1588,
 † 1651 – D ▭ Sitzmann; ThB XXXV.
Weigele, *Carl* (Nagel) → **Weigle**, *Carl*
Weigele, *Henri*, sculptor, * 20.9.1858
 Schlierbach (Württemberg),
 † 1927 Neuilly-sur-Seine – F, D
 ▭ Kjellberg Bronzes; ThB XXXV.
Weigele, *Jacob* → **Weigelin**, *Jacob*
Weigelin, *Jacob*, pewter caster, f. 1671
 – D ▭ ThB XXXV.
Weigelsberger, *Fanny* → **Weigelsperger,
 Fanny**
Weigelsfelss, *Wenzel*, painter, f. 1745,
 l. 1753 – A ▭ ThB XXXV.
Weigelsperger, *Fanny*, landscape
 painter, veduta painter, genre
 painter, f. 17.7.1853 – A
 ▭ Fuchs Maler 19.Jh. Erg.-Bd II.
Weigelt, carver, frame maker, f. 1755 – D
 ▭ ThB XXXV.
Weigelt, *Hans* → **Weichelt**, *Hans*
Weigelt, *Samuel*, stonemason, f. 1620 – D
 ▭ ThB XXXV.
Weigelt, *Wilhelm*, sculptor, * 1815, l. 1872
 – D ▭ ThB XXXV.
Weigent, *Christian*, sculptor, * 1721
 Königswald (Böhmen), † 16.1.1758 Prag
 – CZ ▭ ThB XXXV.
Weigenthaller (Maurer-Familie) (ThB
 XXXV) → **Weigenthaller**, *Ferdinand*
Weigenthaller (Maurer-Familie) (ThB
 XXXV) → **Weigenthaller**, *Georg*
Weigenthaller (Maurer-Familie) (ThB
 XXXV) → **Weigenthaller**, *Heinrich*
Weigenthaller (Maurer-Familie) (ThB
 XXXV) → **Weigenthaller**, *Joh. Mathias*
Weigenthaller (Maurer-Familie) (ThB
 XXXV) → **Weigenthaller**, *Joseph
 Mathias*
Weigenthaller (Maurer-Familie) (ThB
 XXXV) → **Weigenthaller**, *Matthias*
Weigenthaller, *Ferdinand*, mason, f. 1641,
 l. 1644 – D ▭ ThB XXXV.
Weigenthaller, *Georg*, mason, f. 1719,
 l. 1740 – D ▭ ThB XXXV.
Weigenthaller, *Heinrich*, mason, f. 1641,
 l. 1644 – D ▭ ThB XXXV.
Weigenthaller, *Joh. Mathias*, mason,
 f. 1754, l. 1763 – D ▭ ThB XXXV.
Weigenthaller, *Joseph Mathias*, mason,
 f. 1772 – D ▭ ThB XXXV.

Weigenthaller, *Matthias*, mason, f. 1750,
 l. 1791 – D ▭ ThB XXXV.
Weiger, *Alphons*, architect, * 1902
 Waldsee (Württemberg) – D, PL
 ▭ Vollmer V.
Weiger, *Sabine*, painter, graphic
 artist, * 28.9.1941 Stuttgart – A, D
 ▭ Fuchs Maler 20.Jh. IV.
Weigeroli, *Joseph Anton*, painter, * 1692,
 † 12.5.1742 – D ▭ Markmiller.
Weigert, *Dominik Josef*, sculptor,
 * 1700 Prag, † 11.5.1743 Prag – CZ
 ▭ Toman II.
Weigert, *Jan Bohumír*, painter, f. 1740
 – CZ ▭ Toman II.
Weigert, *Leo*, sculptor, * 20.9.1913
 Znojmo – CZ ▭ Toman II.
Weighall, *Ann*, glass artist, f. 1977 – USA
 ▭ WWCGA.
Weight, *Carel* (Weight, Carel Victor
 Morais), figure painter, portrait
 painter, flower painter, * 10.9.1908
 London – GB ▭ Bradshaw 1931/1946;
 Bradshaw 1947/1962; Spalding;
 ThB XXXV; Vollmer V; Windsor.
Weight, *Carel Victor Morais* (Windsor) →
 Weight, *Carel*
Weightman, miniature painter,
 † 23.1.1781 Holborn – GB ▭ Foskett;
 Schidlof Frankreich; ThB XXXV.
Weightman, *John*, architect, * 1798,
 † 1883 – GB ▭ DBA.
Weightman, *John Gray*, architect,
 * 1801, † 12.1872 South Collingham
 (Nottinghamshire) – GB ▭ DBA;
 Dixon/Muthesius.
Weightman and Hadfield → **Hadfield,
 Matthew Ellison**
Weigl, cannon founder, f. 1801 – A
 ▭ ThB XXXV.
Weigl, *Adam* → **Weygl**, *Adam*
Weigl, *Bartolomäus* (Weigl, Bartolomej),
 goldsmith, f. about 1680 – SK
 ▭ ThB XXXV.
Weigl, *Bartolomej* (ArchAKL) → **Weigl,
 Bartolomäus**
Weigl, *Elise* → **Zwerger**, *Elise*
Weigl, *Franz*, illustrator, genre painter,
 portrait painter, * 1810 Wien, l. 1846
 – A ▭ Fuchs Maler 19.Jh. IV;
 Schidlof Frankreich; ThB XXXV.
Weigl, *Georg*, stucco worker, f. 1715,
 l. 1721 – D ▭ Schnell/Schedler.
Weigl, *Hans*, sculptor, painter, f. about
 1616 – A ▭ ThB XXXV.
Weigl, *Johann Christoph*, painter, f. 1686
 – D ▭ ThB XXXV.
Weigl, *Karl* → **Weigl**, *Robert*
Weigl, *Nikolaus*, mason, f. 1785 – D
 ▭ ThB XXXV.
Weigl, *Onofrius Peter*, wax sculptor,
 stucco worker, f. 1629 – A
 ▭ ThB XXXV.
Weigl, *Robert*, sculptor, * 16.10.1851 or
 16.10.1852 Wien, † 26.12.1902 Wien
 – A ▭ ThB XXXV.
Weigle, *Carl* (Weigele, Carl), architect,
 * 21.12.1849 Ludwigsburg-Hoheneck,
 † 1932 Stuttgart – D ▭ Nagel;
 ThB XXXV.
Weigle, *Fritz* → **Bernstein**, *F. W.*
Weigle, *Fritz*, caricaturist, * 1938
 Göppingen – D ▭ Flemig.
Weigle, *Helma*, painter, * 1944 Liegnitz
 – PL, D ▭ Nagel.
Weigle, *Karl*, instrument maker, f. 1885
 – CH ▭ Brun IV.
Weigle, *Richard*, architect, * 25.8.1884
 Stuttgart, l. before 1942 – D
 ▭ ThB XXXV.

Weigle und Söhne → **Weigle**, *Carl*
Weigley, *M. W.*, painter, f. 1898, l. 1901
 – F, USA ▭ Falk.
Weiglin, *Anne*, painter, * 7.6.1945 Oslo
 – N ▭ NKL IV.
Weiglin, *Egil*, painter, * 21.3.1917
 Kristiania – N ▭ NKL IV.
Weiglin Hendriksen, *Egil* → **Weiglin,
 Egil**
Weigner, *Fritz*, painter, * 25.1.1913
 Zürich, † 17.1.1974 Zürich –
 CH ▭ LZSK; Plüss/Tavel II;
 Plüss/Tavel Nachtr..
Weigner, *Tomáš*, designer, * 1850 Třebíč,
 † 1916 Varnsdorf – CZ ▭ Toman II.
Weih, *Franz*, painter, * 4.11.1877 Baden-
 Baden, l. before 1942 – D ▭ Mülfarth;
 ThB XXXV.
Weih, *Joh. Peter* → **Weyh**, *Joh. Peter*
Weihammer, *Georg Ferdinand*, pewter
 caster, f. 1720 – A ▭ ThB XXXV.
Weihe, *Marita* (Weihe, Marja),
 architect, * 24.4.1948 Tórshavn – DK
 ▭ Weilbach VIII.
Weihe, *Marja* (Weilbach VIII) → **Weihe,
 Marita**
Weihe, *R.*, illustrator, f. before 1897 – D
 ▭ Ries.
Weihenmair, *Hans*, goldsmith, † 1616(?)
 – D ▭ ThB XXXV.
Weihenmair, *Marx*, goldsmith, f. 1622
 – D ▭ Seling III.
Weiher, *Hans* → **Weiner**, *Hans*
Weiher, *Jörg*, goldsmith, f. 1551(?),
 l. 1564 – D ▭ ThB XXXV.
Weiherzyk → **Weyerzisk**
Weiherzyk, wood sculptor, carver, f. about
 1800(?) – D ▭ ThB XXXV.
Weihing, *Johann Friedrich* → **Weyhing,
 Johann Friedrich**
Weihinger, *Johann Fidelius*, goldsmith,
 minter, * about 1741 Villingen,
 † 18.10.1814 Zweibrücken – D
 ▭ ThB XXXV.
Weihmann, *Johann August* → **Weymann,
 Johann August**
Weihner, *Peter* → **Weinher**, *Peter*
Weihrauch, *Max*, painter, * 1930
 Landsberg (Lech) – D ▭ Vollmer VI.
Weihrauter, *Franz Richard*, painter,
 * 19.12.1892 München, l. after 1915
 – I, D ▭ ThB XXXV.
Weihrich, *Elisabeth*, painter, graphic artist,
 * 26.6.1877 Mainz, l. before 1907 – D
 ▭ Ries; ThB XXXV.
Weihrotter, *Dario(?)* → **Varotari**, *Dario*
 (1539)
Weihs, *Bertram A. Th.*, book illustrator,
 poster draughtsman, poster artist,
 * 1919(?) – NL ▭ Vollmer V.
Weihs, *Carl* → **Weiß**, *Karl* (1860)
Weihs, *Dieter*, painter, graphic artist,
 * 1934 Dortmund-Aplerbeck – D
 ▭ KüNRW I.
Weihs, *Elias*, goldsmith, jeweller, f. 1921
 – A ▭ Neuwirth Lex. II.
Weihs, *Peter*, painter, graphic
 artist, * 1940 Innsbruck – A
 ▭ Fuchs Maler 20.Jh. IV; WWCCA.
Weihsgen, *E.*, marine painter, f. 1850,
 l. 1860 – D ▭ Brewington.
Weij, *Leendert de*, faience painter,
 * 1.9.1885 Den Haag (Zuid-Holland),
 † 28.2.1965 Den Haag (Zuid-Holland)
 – NL ▭ Scheen II.
Weijand, *Jaap* → **Weijand**, *Jacob Gerrit*

Weijand, *Jacob Gerrit* (Weyand, Jacob Gerrit; Weyand, Jaap), graphic artist, master draughtsman, fresco painter, glass painter, * 8.3.1886 Amsterdam (Noord-Holland), † 23.11.1960 Castricum (Noord-Holland) – NL ⌑ Mak van Waay; Scheen II; ThB XXXV; Vollmer V; Waller.

Weijandt, *Christian Albert Ludwig* → **Weyandt**, *Ludwig*

Weijandt, *Ludwig* → **Weyandt**, *Ludwig*

Weijden, *Adriaan van der* → **Weijden**, *Adrianus Antonius van der*

Weijden, *Adrianus Antonius van der*, watercolourist, master draughtsman, wood engraver, monumental artist, * 7.6.1910 Oudenrijn – NL, I, ET, E, DZ, MA, GR ⌑ Scheen II.

Weijdling, *Hjalmar* → **Weijdling**, *Magnus Hjalmar C:son*

Weijdling, *Magnus Hjalmar C:son*, painter, * 24.1.1856 Kalmar, † 31.1.1924 Göteborg – S ⌑ SvKL V.

Weijenberg, *Paul*, master draughtsman, graphic artist, f. about 1957 – NL ⌑ Scheen II (Nachtr.).

Weijer, *Antony Cornelis*, painter, * 5.6.1838 Den Haag (Zuid-Holland), † 19.5.1887 Den Haag (Zuid-Holland) – NL ⌑ Scheen II.

Weijer, *Bartholomeus van de*, sculptor, * 13.7.1939 Amsterdam (Noord-Holland) – NL ⌑ Scheen II.

Weijer, *Edmond Ignatius van de*, painter, * 11.4.1946 Amsterdam (Noord-Holland) – NL ⌑ Scheen II (Nachtr.).

Weijer, *Johannes Hermanus van de* (Weyer, Johannes Harmannus van de), master draughtsman, lithographer, * 31.12.1817 or 31.12.1818 Utrecht (Utrecht), † 17.10.1889 Den Haag (Zuid-Holland) – NL ⌑ Scheen II; ThB XXXV; Waller.

Weijerman, *Jacob Campo* → **Weyerman**, *Jacob Campo*

Weijerman, *Jacobus Engel*, master draughtsman, * 7.7.1830 Amsterdam (Noord-Holland), † about 28.1.1909 Amsterdam (Noord-Holland) – NL ⌑ Scheen II.

Weijers, *Berend Wolter* (Mak van Waay) → **Weyers**, *Berend Wolter*

Weijers, *Jo* → **Weijers**, *Johanna Berendina*

Weijers, *Johanna Berendina*, watercolourist, master draughtsman, restorer, * 5.8.1900 Den Haag (Zuid-Holland) – NL ⌑ Scheen II.

Weijgers, *Alexander George*, watercolourist, illustrator, * 23.12.1915 Modjokerto (Java) – RI, NL, USA ⌑ Scheen II.

Weijian, *Jushi* → **Bian**, *Shoumin*

Weijk, *Anders*, painter, * 4.2.1872 Vika (Mora socken), † 9.11.1909 Börlänge – S ⌑ SvKL V.

Weijk, *Anders Iwan*, painter, master draughtsman, * 2.2.1902 Borlänge – S ⌑ SvKL V.

Weijk, *Iwan* → **Weijk**, *Anders Iwan*

Weijl, *Daan* → **Weijl**, *Daniël Johannes*

Weijl, *Daniël Johannes*, painter, master draughtsman, lithographer, sculptor, * 1.11.1936 Deventer (Overijssel) – NL ⌑ Scheen II.

Weijl, *Dora*, watercolourist, master draughtsman, lithographer, * 19.5.1896 Amsterdam (Noord-Holland), l. before 1970 – NL ⌑ Scheen II.

Weijl, *Dorry* → **Weijl**, *Dora*

Weijnman, *Willem Anton*, master draughtsman, designer, bookplate artist, * 23.1.1896 Middelburg (Zeeland), l. before 1970 – NL ⌑ Scheen II.

Weijns, *Jan Harm*, watercolourist, master draughtsman, * 6.12.1864 Rotterdam (Zuid-Holland)(?) or Zwolle (Overijssel), † 14.12.1945 Rotterdam (Zuid-Holland) – NL ⌑ Mak van Waay; Scheen II.

Weijstad, *Sven* → **Weijstad**, *Sven Ludvig*

Weijstad, *Sven Ludvig*, painter, master draughtsman, * 29.12.1905 Stockholm – S ⌑ SvKL V.

Weijts, *Pouwels (1585)* (Weijts, Pouwels (der Ältere)), painter, f. 1585, l. before 1633 – B, NL ⌑ ThB XXXV.

Weikard, miniature painter, f. 1828 – D ⌑ ThB XXXV.

Weikart, *Andreas* (der Ältere) → **Wickert**, *Andreas* (1600)

Weikarth, *Jan Jiří* → **Weigart**, *Jan Jiří*

Weikert, miniature painter, porcelain painter, f. 1840 – D ⌑ ThB XXXV.

Weikert, *Carl Peter F.*, goldsmith, silversmith, engraver, * 1834 Kopenhagen, † 1892 – DK ⌑ Bøje I.

Weikert, *Carl Peter Fritz* → **Weikert**, *Carl Peter F.*

Weikert, *Fredrik Wilhelm Christian* → **Weikert**, *Wilhelm F. C.*

Weikert, *Georg*, portrait painter, * 1743 or 1745 Wien(?), † 2.2.1799 Wien – A ⌑ ThB XXXV.

Weikert, *Hannes*, painter, * 1908 Niederlangenau – D ⌑ Vollmer VI.

Weikert, *Joh. Georg* → **Weikert**, *Georg*

Weikert, *Wilhelm F. C.*, goldsmith, silversmith, jeweller, * 1828 Kopenhagen, l. 1877 – DK ⌑ Bøje I.

Weikgenannt, *Karl*, painter, etcher, * 4.11.1896 Karlsruhe, † 3.8.1976 Karlsruhe – D ⌑ Mülfarth.

Weikhardt, *S. J.*, portrait painter, f. 1719 – S ⌑ ThB XXXV.

Weikhart, *Hans*, goldsmith, f. 1607 – A ⌑ ThB XXXV.

Weil (1852), porcelain painter(?), f. 1852, l. 1853 – F ⌑ Neuwirth II.

Weil, *Aaron*, goldsmith, f. 1878, l. 1908 – A ⌑ Neuwirth Lex. II.

Weil, *Adolphe*, painter, f. 1920 – USA ⌑ Hughes.

Weil, *Alexander*, lithographer, * about 1818 Baden, l. after 1857 – USA ⌑ Groce/Wallace.

Weil, *Aron* → **Weil**, *Aaron*

Weil, *Arthur*, advertising graphic designer, sculptor, * 8.6.1883 Strasbourg, l. 1919 – F, USA ⌑ Falk; Karel.

Weil, *Barbara*, painter, sculptor, * 1933 Chicago – E ⌑ Calvo Serraller.

Weil, *Benjamin*, architect, f. 1854 – F ⌑ Audin/Vial II.

Weil, *Carrie H.*, sculptor, * 17.8.1888 New York, l. 1933 – USA ⌑ Falk.

Weil, *David*, lithographer, f. 1857, l. 1865 – USA, CDN ⌑ Groce/Wallace; Harper.

Weil, *Ed.*, porcelain painter(?), f. 1894, l. 1908 – CZ ⌑ Neuwirth II.

Weil, *Eleonor*, painter, * 1875 Sevilla, † 1956 Barcelona – E ⌑ Calvo Serraller.

Weil, *Elisabeth* → **Aszódi Weil**, *Erzsébet*

Weil, *Erna*, painter, graphic artist, * 12.1.1922 Sternberg (Nord-Mähren) – A ⌑ Fuchs Maler 20.Jh. IV.

Weil, *Ernst*, painter, graphic artist, * 18.11.1919 Frankfurt (Main) – D ⌑ Vollmer V.

Weil, *Erzsébet* (ThB XXXV) → **Aszódi Weil**, *Erzsébet*

Weil, *Fernand*, painter, * 4.8.1894 Paris, † 18.10.1958 Paris – F ⌑ Bénézit; Jakovsky.

Weil, *Filipp*, goldsmith(?), f. 1898, l. 1899 – A ⌑ Neuwirth Lex. II.

Weil, *François*, sculptor, * 1964 – F ⌑ Bénézit.

Weil, *František* (ArchAKL) → **Weil**, *Shraga*

Weil, *Georg Friedrich*, landscape artist, f. about 1714, l. 1724 – D ⌑ Sitzmann; ThB XXXV.

Weil, *Hanna (1921)*, landscape painter, * 19.5.1921 München – GB, D ⌑ Vollmer VI.

Weil, *Hans von*, painter, f. 1537 – D ⌑ ThB XXXV.

Weil, *Heinrich*, painter, * 23.1.1879 Boskowitz, l. 11.4.1913 – CZ, A ⌑ Fuchs Maler 19.Jh. Erg.-Bd II.

Weil, *Ignaz*, jeweller(?), f. 1873, l. 1875 – A ⌑ Neuwirth Lex. II.

Weil, *Jacob* (Weil, Jakob), painter, f. 1701 – CH ⌑ Brun III; ThB XXXV.

Weil, *Jakob* (Brun III) → **Weil**, *Jacob*

Weil, *Jean-Pierre*, painter, * 1937 Strasbourg – F ⌑ Bauer/Carpentier VI.

Weil, *John*, artist, * about 1810 New York State, l. 1850 – USA ⌑ Groce/Wallace.

Weil, *Josef*, goldsmith, f. 1909 – A ⌑ Neuwirth Lex. II.

Weil, *Josephine Marie*, painter, f. 1919 – USA ⌑ Falk.

Weil, *Jules*, lithographer, * 1851 or 1852 Schweiz, l. 27.11.1878 – USA ⌑ Karel.

Weil, *Lucien* (Bénézit; *Bauer/Carpentier VI, 1991*) → **Weill**, *Lucien*

Weil, *Manfred*, painter, graphic artist, illustrator, poster artist, * 29.11.1920 Köln – D ⌑ KüNRW II; Vollmer VI.

Weil, *Marie-Simone*, painter, * Strasbourg, f. before 1914, l. 1914 – F ⌑ Bauer/Carpentier VI.

Weil, *Oskar*, illustrator, f. before 1873 – D ⌑ Ries.

Weil, *Otilda*, painter, f. 1913 – USA ⌑ Falk.

Weil, *Otto*, painter, graphic artist, * 26.6.1884 Friedrichsthal (Saarland), † 19.2.1929 Saarbrücken – D ⌑ ThB XXXV; Vollmer V.

Weil, *Paula* → **Wildhack**, *Paula*

Weil, *Shraga* (Weil, František), painter, graphic artist, * 24.9.1918 Neutra – SK, IL, A ⌑ ArchAKL.

Weil, *Theresia*, goldsmith(?), f. 1876, l. 1878 – A ⌑ Neuwirth Lex. II.

Weil-Alvaron, *Hans*, sculptor, l. 1961 – S ⌑ SvKL V.

Weil-Heller, *Marie Luise*, painter, * 1918 Worms – D ⌑ Vollmer VI.

Weil-Lestienne, *Madeleine* (Bauer/Carpentier VI) → **Lestienne**, *Madeleine*

Weiland, *Carl F.*, lithographer, * about 1782, l. 1833 – D ⌑ ThB XXXV.

Weiland, *Frederik Christoffel* (Weiland, Frits), genre painter, still-life painter, woodcutter, watercolourist, master draughtsman, * 6.4.1888 Vlaardingen (Zuid-Holland), † 28.9.1950 Vlaardingen (Zuid-Holland) – NL, D ⌑ Mak van Waay; Scheen II; Vollmer V; Waller.

Weiland, *Frits* (Mak van Waay; Vollmer V; Waller) → **Weiland**, *Frederik Christoffel*

Weiland, *Gadso*, painter, illustrator, master draughtsman, bookplate artist, artisan, * 21.2.1869 Pageroe (Schleswig), l. 1910 – D ∞ Jansa; Ries; ThB XXXV.

Weiland, *Georg*, painter, sculptor, * 1928 Blowatz – D ∞ Feddersen.

Weiland, *Irma*, painter, * 1908 Hamburg – D ∞ Vollmer V.

Weiland, *Jaap* → Weiland, *Jacob*

Weiland, *Jacob*, watercolourist, master draughtsman, * 11.6.1891 Vlaardingen (Zuid-Holland), l. before 1970 – NL ∞ Scheen II.

Weiland, *Jacobus Adrianus*, lithographer, master draughtsman, * 9.5.1784 Utrecht (Utrecht), † 8.5.1869 Den Haag (Zuid-Holland) – NL ∞ Scheen II; ThB XXXV; Waller.

Weiland, *James G.*, portrait painter, * 30.11.1872 Toledo (Ohio), l. 1947 – USA ∞ EAAm III; Falk.

Weiland, *Jan* (Vollmer V) → Weiland, *Johannes* (1894)

Weiland, *Joan* → Wielant, *Joan*

Weiland, *Joh.* → Weiland, *Johannes* (1894)

Weiland, *Johannes* (1856), watercolourist, master draughtsman, * 23.11.1856 Vlaardingen (Zuid-Holland), † 13.11.1909 Den Haag (Zuid-Holland) – NL ∞ Scheen II; ThB XXXV.

Weiland, *Johannes* (1894) (Weiland, Jan), painter, woodcutter, etcher, form cutter, master draughtsman, * 12.2.1894 Vlaardingen (Zuid-Holland), l. before 1970 – NL ∞ Scheen II; ThB XXXV; Vollmer V; Waller.

Weiland, *Mathias*, bell founder, f. 1714 – D ∞ ThB XXXV.

Weiland, *Wenceslaus*, painter, f. 1728 – D ∞ ThB XXXV.

Weiland, *Wilhelm*, painter, * Stralsund (?), f. 1830, l. 1849 – D, I ∞ ThB XXXV.

Weilander, *Martin*, wood sculptor, carver, f. 1626 – D ∞ Sitzmann.

Weilandt, *Friedrich*, goldsmith, f. about 1832, l. 1880 – PL, D ∞ ThB XXXV.

Weilandt, *Wilhelm* → Weiland, *Wilhelm*

Weilbach, *Johann Georg Balthasar*, pewter caster, f. 1786, l. 1819 – D ∞ ThB XXXV.

Weilberg, *Annette*, ceramist, * 10.6.1958 Koblenz – D ∞ WWCCA.

Weilbronner, *Nicolaus* → Wilborn, *Nicolaus*

Weilbusch, *Lukas*, locksmith, f. 1730 – D ∞ ThB XXXV.

Weile, *Morten Christian*, goldsmith, silversmith, * about 1784 Ålborg, † 1834 – DK ∞ Bøje II.

Weile, *Poul* (Weile, Poul Robert), sculptor, * 14.6.1954 Odense – DK ∞ Weilbach VIII.

Weile, *Poul Robert* (Weilbach VIII) → Weile, *Poul*

Weilen, *Martin*, painter, f. 1701 – D ∞ ThB XXXV.

Weilenmann, *Lina* (Plüss/Tavel II) → Weilenmann-Girsberger, *Lina*

Weilenmann-Girsberger, *Lina* (Weilenmann, Lina), painter, * 12.3.1872 Zürich, † 16.10.1927 Zürich – CH ∞ Brun III; Plüss/Tavel II; ThB XXXV.

Weilenmeyer, *Joh. Adam*, medieval printer-painter, form cutter, f. 1782 – D ∞ ThB XXXV.

Weilep, *J. J.*, master draughtsman, f. 1701 – D ∞ ThB XXXV.

Weiler, *Dorothea Arnoldine van*, master draughtsman, lithographer, * 17.12.1864 Arnhem (Gelderland), † 14.2.1956 Amsterdam (Noord-Holland) – NL ∞ Scheen II.

Weiler, *Hans*, goldsmith, jeweller, f. 1617, † 1656 – S ∞ SvKL V.

Weiler, *Heinz*, painter, graphic artist, * 1951 Innsbruck – A ∞ Fuchs Maler 20.Jh. IV.

Weiler, *Jean-Bapt.* → Weyler, *Jean-Bapt.*

Weiler, *Johan* (1609), illuminator, f. 17.11.1609, l. 19.4.1612 – D ∞ Zülch.

Weiler, *Johan* (1712), stamp carver, f. 1712, l. 1717 – D ∞ Focke.

Weiler, *Lina v.*, painter, * Mannheim, f. before 1857, l. 1880 – F, D ∞ ThB XXXV.

Weiler, *Marga*, textile artist, * 6.1.1913 – CDN, EW ∞ Ontario artists.

Weiler, *Mårten*, copper engraver, gem cutter, goldsmith, * Deutschland (?), f. about 1599, † 1618 Stockholm – S ∞ SvKL V; ThB XXXV.

Weiler, *Max* (Weiler, Max Karl Herbert), painter, master draughtsman, * 27.8.1910 Hall (Tirol) – A ∞ Fuchs Maler 20.Jh. IV; List; Vollmer V.

Weiler, *Max Karl Herbert* (List) → Weiler, *Max*

Weiler, *Nicolaus*, goldsmith, engraver, * 1524, l. 1576 – D ∞ ThB XXXV.

Weiler, *Odericus*, architect, f. 1721, † 1725 – D ∞ ThB XXXV.

Weiler, *Wilhelm*, painter, illustrator, * 3.12.1860 Darmstadt, † 13.1.1913 – D ∞ ThB XXXV.

Weilgaard, *Jens*, goldsmith, silversmith, * 1785 Holstebro, † 1863 – DK ∞ Bøje II.

Weilhammer (Zinngießer-Familie) (ThB XXXV) → Weilhammer, *Ferdinand*

Weilhammer (Zinngießer-Familie) (ThB XXXV) → Weilhammer, *Georg Ferdinand*

Weilhammer (Zinngießer-Familie) (ThB XXXV) → Weilhammer, *Martin Ferdinand*

Weilhammer, *Ferdinand*, pewter caster, f. 1684, † before 1714 – A ∞ ThB XXXV.

Weilhammer, *Georg Ferdinand*, pewter caster, f. 1720, † 1749 – A ∞ ThB XXXV.

Weilhammer, *Martin Ferdinand*, pewter caster, f. 1755, † before 1781 – A ∞ ThB XXXV.

Weilheimer, *Veit* → Braun, *Veit*

Weilich, *František*, carver, sculptor, f. 1738 – CZ ∞ Toman II.

Weilinger, *Emil Gottlieb*, goldsmith, silversmith, * 1837 Kopenhagen, l. 7.1.1869 – DK ∞ Bøje I.

Weill, *Adine*, portrait painter, still-life painter, pastellist, lithographer, * 22.8.1912 St-Quentin (Aisne) – F ∞ Bénézit.

Weill, *Alice*, painter, * 1875, † 1953 – F ∞ Bénézit.

Weill, *Edmond*, painter, etcher, lithographer, * 29.7.1877 New York, l. 1947 – USA ∞ Falk; ThB XXXV.

Weill, *Erna*, ceramist, sculptor, * Deutschland, f. 1951 – USA, D ∞ EAAm III.

Weill, *Lucien* (Weil, Lucien), painter, * 10.3.1902 Biesheim or Bischheim (Elsaß), † 3.4.1963 St-Brieuc – F ∞ Bauer/Carpentier VI; Bénézit; Edouard-Joseph III; ThB XXXV; Vollmer V.

Weill, *Marcelle*, painter, * 4.1.1900 St-Dié – F ∞ Bénézit; Edouard-Joseph III; ThB XXXV; Vollmer V.

Weill, *Maurice*, graphic artist, * 12.5.1876 Paris, l. 1894 – F ∞ Bénézit; Edouard-Joseph III.

Weiland, *Jacob*, goldsmith, f. 1594 – D ∞ ThB XXXV.

Weillandt, *Anton*, painter, f. 1565, l. 1566 – D ∞ ThB XXXV.

Weillard, *Frantz*, mason (?), f. 1728 – CH ∞ Brun III.

Weillasse, *Jean*, master draughtsman, f. 1793 – F ∞ Audin/Vial II.

Weiller, *André*, architect, * 1878 Paris, l. after 1905 – F ∞ Delaire.

Weiller, *Eugene W.* (Mistress) → Weiller, *Lee Green*

Weiller, *Jean*, painter, f. 1640, l. 1652 – F ∞ Audin/Vial II.

Weiller, *Jean-Bapt.* → Weyler, *Jean-Bapt.*

Weiller, *Joh. Bernhard* → Weyler, *Joh. Bernhard*

Weiller, *Lee Green*, painter, * 15.8.1901 London – GB, USA ∞ Falk.

Weiller, *Lina v.* → Weiler, *Lina v.*

Weiluc, cartoonist, poster artist, f. before 1934 – F ∞ Edouard-Joseph III.

Weima, *Jan*, painter, master draughtsman, * 31.5.1874 Franeker (Friesland), † about 14.4.1943 – NL ∞ Scheen II.

Weimann, *Bertha*, sculptor, * 6.12.1869 Nordrath (Rhein-Provinz) – D ∞ ThB XXXV.

Weimann, *Donald LeRoy* (Weismann, Donald LeRoy), painter, graphic artist, * 12.10.1914 Milwaukee (Wisconsin) – USA ∞ EAAm III; Falk.

Weimann, *G. L.*, goldsmith (?), f. 1878, l. 1879 – A ∞ Neuwirth Lex. II.

Weimann, *Heinrich*, portrait painter, * 6.6.1907 Schönau (Katzbach) – PL, D ∞ ThB XXXV; Vollmer V.

Weimann, *Heinrich* (1536), sculptor, * 1536 Schweiz – CH ∞ Brun III.

Weimann, *Joseph*, clockmaker, f. before 1857, l. 1858 – CZ ∞ ThB XXXV.

Weimann, *Paul*, landscape painter, * 30.11.1867 Breslau – PL ∞ ThB XXXV.

Weimann z Weihenfeldu, *Josef*, painter, sculptor, * 19.1.1909 Wien – CZ ∞ Toman II.

Weimar, cabinetmaker, f. 1724 – D ∞ ThB XXXV.

Weimar, *Aage*, silversmith, * 22.1.1902 – DK ∞ DKL II.

Weimar, *Aug.* → Weimar, *Augustinus Johannes Marie*

Weimar, *August Johannes Hendrikus*, watercolourist, master draughtsman, * 8.11.1870 Den Haag (Zuid-Holland), † 8.6.1920 Rotterdam (Zuid-Holland) – NL ∞ Scheen II.

Weimar, *Augustinus Johannes Marie*, watercolourist, master draughtsman, etcher, draughtsman, * 17.1.1908 Rotterdam (Zuid-Holland) – NL ∞ Scheen II.

Weimar, *Enrico* → Waymer, *Enrico*

Weimar, *Gio. Enrico* → Waymer, *Enrico*

Weimar, *Joh. Wilhelm* → Weimar, *Wilhelm* (1857)

Weimar, *Paul*, genre painter, * 29.12.1855 Berlin, † 7.9.1890 – D ∞ ThB XXXV.

Weimar, *Wilhelm (1857)*, master draughtsman, artisan, * 3.12.1857 Wertheim, † 25.6.1917 Hamburg – D ⊞ ThB XXXV.

Weimar, *Wilhelm (1859)*, genre painter, master draughtsman, illustrator, * 20.4.1859 Biebrich, † 16.4.1914 Berlin – D ⊞ Ries; ThB XXXV.

Weimberle, *Jakob*, painter, f. 1695 – A ⊞ ThB XXXV.

Weimer (Goldschmiede-Familie) (ThB XXXV) → Weimer, *Albrecht (1568)*

Weimer (Goldschmiede-Familie) (ThB XXXV) → Weimer, *Albrecht (1629)*

Weimer (Goldschmiede-Familie) (ThB XXXV) → Weimer, *Assmann*

Weimer, *Albrecht (1568)*, goldsmith, f. 1568, l. 1619 – PL, D ⊞ ThB XXXV.

Weimer, *Albrecht (1629)*, goldsmith, f. 1629, l. 1642 – PL, D ⊞ ThB XXXV.

Weimer, *Asmus* → Weimer, *Assmann*

Weimer, *Assmann*, goldsmith, f. 1597, † before 29.9.1629 – PL, D ⊞ ThB XXXV.

Weimer, *B.*, painter, designer, * 22.9.1890, l. 1940 – USA ⊞ Falk.

Weimer, *Charles Perry*, illustrator, * 1.9.1904 Elkins (West Virginia) – USA ⊞ Falk.

Weimer, *Enrico* → Waymer, *Enrico*

Weimer, *Erasmus* → Weimer, *Assmann*

Weimer, *Gio. Enrico* → Waymer, *Enrico*

Weimer, *Heinz*, stage set designer, type painter, * 5.2.1920 Danzig – D ⊞ Vollmer VI.

Weimer, *Markus*, caricaturist, graphic artist, * 1963 – D ⊞ Flemig.

Weimerl, *Jakob* → Weimberle, *Jakob*

Weimerskirch, *Robert*, painter, master draughtsman, * 8.3.1923 Luxemburg – L ⊞ Vollmer VI.

Weimes, miniature painter (?), f. 1658 – GB ⊞ Foskett; Waterhouse 16./17.Jh..

Wein, *Albert*, sculptor, * 27.7.1915 New York – USA ⊞ EAAm III; Falk.

Wein, *Heiner*, ceramist, sculptor, * 1955 Regensburg – D ⊞ WWCCA.

Wein, *Martin*, goldsmith, f. 1664, l. 1678 – PL ⊞ ThB XXXV.

Wein Kong, marine painter, f. 1874, l. before 1982 – IND ⊞ Brewington.

Wein Zierl, *Michael* → Weinzierl, *Michael*

Weinach, *Abraham*, wood sculptor, carver, f. 1605 – DK ⊞ ThB XXXV; Weilbach VIII.

Weinack, *Franz*, painter, * Halle (Saale), f. 1880, † 7.10.1915 Goslar – D ⊞ ThB XXXV.

Weinart, *B. G.*, painter (?), f. about 1800 – D ⊞ ThB XXXV.

Weinbässer, *Johann*, potter, f. 1660 – A ⊞ ThB XXXV.

Weinbaum, *Albert* → Wenbaum, *Albert*

Weinbaum, *Jean*, glass painter, ceramist, * 20.9.1926 Zürich – CH ⊞ KVS; LZSK; Plüss/Tavel II.

Weinbaum, *Mauricette* → Lavigne, *Mauricette*

Weinberg → Waschitz, *Abraham*

Weinberg, *Elbert*, sculptor, * 1928 Hartford (Connecticut) – USA ⊞ Vollmer V.

Weinberg, *Emilie Sievert*, portrait painter, landscape painter, fresco painter, * 1887 Chicago (Illinois), † 15.1.1958 Piedmont (California) – USA ⊞ Falk; Hughes.

Weinberg, *Gull* → Weinberg, *Gull Louise*

Weinberg, *Gull Louise*, sculptor, master draughtsman, * 9.8.1908 Glava – S ⊞ SvKL V.

Weinberg, *Gunnar* (Weinberg, Gunnar Emil), figure painter, portrait painter, landscape painter, master draughtsman, graphic artist, * 30.8.1876 Göteborg, † 30.3.1959 Stockholm – S ⊞ Konstlex.; SvK; SvKL V; Vollmer V.

Weinberg, *Gunnar Emil* (SvKL V) → Weinberg, *Gunnar*

Weinberg, *Gustaf Vilhelm* (SvK) → Weinberg, *Gustav Wilhelm*

Weinberg, *Gustaf Wilhelm* (SvKL V) → Weinberg, *Gustav Wilhelm*

Weinberg, *Gustav Wilhelm* (Weinberg, Gustaf Wilhelm; Weinberg, Gustaf Vilhelm), landscape painter, * 1770 or 1.6.1773 Göteborg, † 1832 or 25.4.1842 Göteborg – S ⊞ SvK; SvKL V; ThB XXXV.

Weinberg, *Hortense*, painter, f. 1925 – USA ⊞ Falk.

Weinberg, *Jan*, ceramist, * 19.4.1957 Elmshorn – D ⊞ WWCCA.

Weinberg, *Jean Axel*, painter, * 9.5.1910 Paris – F ⊞ Bénézit.

Weinberg, *Justus Fredric* (Weinberg, Justus Fredrik), painter, graphic artist, master draughtsman, architect, * before 27.11.1770 Göteborg, † 28.1.1832 Göteborg – S ⊞ SvK; SvKL V.

Weinberg, *Justus Fredrik* (SvKL V) → Weinberg, *Justus Fredric*

Weinberg, *Louis*, designer, artisan, * 19.6.1918 Troy (Kansas), † about 1959 – USA ⊞ EAAm III; Falk.

Weinberg, *Mark*, painter, f. 1927 – USA ⊞ Falk.

Weinberg, *Martin*, painter, commercial artist, * 22.8.1882 Tilsit – D ⊞ ThB XXXV.

Weinberg, *Max*, painter, * 1928 Kassel – D ⊞ BildKueFfm.

Weinberg, *Philip Wilhelm*, landscape painter, * 12.2.1808 Göteborg, † 5.5.1894 Stockholm – S ⊞ SvKL V.

Weinberg, *Steven*, glass artist, designer, ceramist, * 4.6.1954 – USA ⊞ WWCGA.

Weinberger, *Adolf*, goldsmith (?), f. 1890, l. 1892 – A ⊞ Neuwirth Lex. II.

Weinberger, *Anton*, landscape painter, animal painter, * 26.4.1843 München, † 24.5.1912 Wiesbaden – D, A ⊞ Münchner Maler IV; Ries; ThB XXXV.

Weinberger, *Anton Joseph* → Weinberger, *Anton*

Weinberger, *Anton Rudolf*, sculptor, medalist, * 5.10.1879 Reschitza, l. before 1942 – A ⊞ ThB XXXV.

Weinberger, *Carl Friedr.*, master draughtsman, * 15.7.1792 Großenhain, † 1854 Dresden – D ⊞ ThB XXXV.

Weinberger, *Elisabeth*, painter, artisan, * 8.9.1867 Erfurt, l. before 1942 – D ⊞ ThB XXXV.

Weinberger, *Franziska*, maker of silverwork, jeweller, f. 1870 – A ⊞ Neuwirth Lex. II.

Weinberger, *Grete*, painter, graphic artist, * 6.10.1889 Wien, l. 1946 – A ⊞ Fuchs Geb. Jgg. II.

Weinberger, *Hanny*, maker of silverwork, jeweller, f. 1871, l. 1875 – A ⊞ Neuwirth Lex. II.

Weinberger, *Harry*, painter, * 1924 Berlin – GB ⊞ Spalding; Windsor.

Weinberger, *Josef*, goldsmith (?), f. 1872 – A ⊞ Neuwirth Lex. II.

Weinberger, *Joseph*, painter, f. 1849 – D ⊞ ThB XXXV.

Weinberger, *Karl*, wood sculptor, stone sculptor, * 25.4.1885 München, l. before 1961 – D ⊞ ThB XXXV; Vollmer V.

Weinberger, *Lois* → Teicher, *Lois*

Weinberger, *Lois (1947)*, painter, sculptor, * 24.9.1947 Stams – A ⊞ Fuchs Maler 20.Jh. IV; List.

Weinberger, *Márk* → Vedres, *Márk*

Weinberger, *Paul (1649)* (Weinberger, Pavel (1649)), mason, architect, f. 1650, l. 1668 – CZ ⊞ ThB XXXV; Toman II.

Weinberger, *Pavel (1649)* (Toman II) → Weinberger, *Paul (1649)*

Weinberger, *Róbert*, painter, architect, photographer, * 1936 Budapest – H ⊞ MagyFestAdat.

Weinberger, *Sebastian*, cannon founder, f. 1785, l. 1797 – A ⊞ ThB XXXV.

Weinberger, *Wolf (1543)* (Weinberger, Wolf (1)), bell founder, f. 1543, l. 1567 – PL ⊞ ThB XXXV.

Weinbergk, *Jost*, painter, f. 1670 – D ⊞ ThB XXXV.

Weinborner, *Ludwig Franz*, gem cutter, goldsmith, painter, copper engraver, * 1741 Fulda, † 1806 Fulda – D ⊞ ThB XXXV.

Weinbrechtiger, *Jakob*, gilder, f. 1669, † 1684 – CH ⊞ Brun III.

Weinbrenner, *Adolf*, architect, * 15.9.1836, † 19.10.1921 – D ⊞ ThB XXXV.

Weinbrenner, *Conrad*, illuminator, f. 25.9.1600 – D ⊞ Zülch.

Weinbrenner, *Friedrich (1766)* (Weinbrenner, Friedrich), architect, * 24.11.1766 or 29.11.1766 Karlsruhe, † 1.3.1826 Karlsruhe – D, CH, I, F ⊞ DA XXXIII; ELU IV; ThB XXXV.

Weinbrenner, *Joh. Jakob Friedrich* → Weinbrenner, *Friedrich (1766)*

Weinbrenner, *Joh. Ludwig (1790)* (Weinbrenner, Joh. Ludwig (2)), architect, * 1790, † 1858 – D ⊞ ThB XXXV.

Weinbrenner, *Johann Ludwig (1729)* (Weinbrenner, Johann Ludwig (1)), carpenter, * 27.12.1729 Untermünkheim, † 7.1.1776 Karlsruhe – D ⊞ ThB XXXV.

Weinburger, *Hans*, goldsmith, f. 1584 – D ⊞ Seling III.

Weincek, *Alicia*, painter, f. 1940 – USA ⊞ Falk.

Weindauer, *C.*, painter, lithographer, f. before 1812, l. 1822 – D ⊞ ThB XXXV.

Weindauer, *Karl*, master draughtsman, * 1788 Dresden, † 20.8.1848 Berlin – D ⊞ Flemig.

Weindel, *Georg* → Weindl, *Georg*

Weindel, *Joh.* → Weindl, *Georg*

Weindel, *Johann Georg (1781)* (Weindel, Johann Georg (2)), diamond cutter, f. 1781, l. 1809 – D ⊞ Seling III.

Weindl, *Egyd*, goldsmith, f. 1855 – A ⊞ ThB XXXV.

Weindl, *Georg*, diamond cutter, stone polisher, gem cutter, f. 1701 – D ⊞ ThB XXXV.

Weindl, *Joh.* → Weindl, *Georg*

Weindl, *Joh. Michael*, sculptor, f. 1745, l. 1755 – A ⊞ ThB XXXV.

Weindl, *Johann Georg (1758)* (Weindl, Johann Georg (1)), diamond cutter, f. 1758, l. 1766 – D ⊞ Seling III.

Weindl, *Leopold*, landscape painter, * 1775, † 30.9.1812 Wien – A ⊞ Fuchs Maler 19.Jh. IV; ThB XXXV.

Weindl, *Paul Johann,* master draughtsman, copper engraver, * 1771, † 14.5.1811 Wien – A ⊓ ThB XXXV.

Weindorf, *Arthur,* painter, graphic artist, illustrator, cartoonist, * 25.5.1885 Long Island City (New York), l. 1947 – USA ⊓ EAAm III; Falk.

Weindorf, *Paul F.,* painter, f. 1930 – USA ⊓ Hughes.

Weine, *F. W.,* illustrator, f. before 1882 – D ⊓ Ries.

Weineck, *Franziska* → Leikauf-Weineck, *Franzi*

Weinedel, *Carl,* miniature painter, portrait painter, * 1795, † 11.5.1845 New York – USA ⊓ EAAm III; Groce/Wallace; ThB XXXV.

Weinedell, *Carl* → **Weinedel,** *Carl*

Weinek, *Irene* → **Hölzer,** *Irene*

Weinemo, *Egon* → **Weinemo,** *Sven Egon*

Weinemo, *Egon E:son* (Konstlex.) → **Weinemo,** *Sven Egon*

Weinemo, *Eric Holger,* painter, master draughtsman, * 19.8.1912 Hofors – S ⊓ SvKL V.

Weinemo, *Holger* → **Weinemo,** *Eric Holger*

Weinemo, *Sven Egon* (Weinemo, Egon E:son), painter, * 1914 Hofors, † 1987 Gäule – S ⊓ Konstlex.; SvK.

Weiner, *Abraham S.,* painter, designer, * 30.3.1897 Vinnycja, l. 1947 – UA, USA ⊓ EAAm III; Falk.

Weiner, *Anders,* decorative painter, * 25.2.1867 Oviken, † 19.3.1908 Tottänge (Brunflo socken) – S ⊓ SvKL V.

Weiner, *Antoine,* goldsmith, f. 1559, l. 1562 – F ⊓ Brune.

Weiner, *Barthel* → **Weyner,** *Barthel*

Weiner, *Bartholomäus* → **Weyner,** *Barthel*

Weiner, *Dan,* photographer, * 12.10.1919 New York, † 26.1.1959 Versailles (Kentucky) – USA ⊓ Naylor.

Weiner, *Edwin M. R.,* portrait painter, * 9.9.1883 Kingston (New York), l. 1947 – USA ⊓ Falk.

Weiner, *Egon,* sculptor, artisan, * 24.7.1906 Wien – USA, A ⊓ EAAm III; Falk.

Weiner, *Engelbert,* painter, * 1872, † 1916 or 2.11.1918 Berlin – D ⊓ Flemig; ThB XXXV.

Weiner, *Filip* (Weiner, Per Yngve Filip), figure painter, landscape painter, graphic artist, master draughtsman, * 11.7.1904 Frösön, † 1986 Frösön – S ⊓ Konstlex.; SvK; SvKL V; Vollmer V.

Weiner, *Franz (1832),* fruit painter, flower painter, f. before 1832, l. 1834 – A ⊓ Fuchs Maler 19.Jh. IV; Pavière III.1; ThB XXXV.

Weiner, *Hans,* painter, etcher, * about 1575 München, l. 1619 – D ⊓ ThB XXXV.

Weiner, *Heinrich,* sculptor, * 28.9.1930 Heidelberg – D ⊓ Vollmer V.

Weiner, *Isadore,* painter, graphic artist, * 11.9.1910 Chicago (Illinois) – USA ⊓ Falk.

Weiner, *Lawrence,* conceptual artist, * 10.2.1940 Bronx (New York) – USA ⊓ ContempArtists.

Weiner, *Louis,* painter, * 28.5.1892 Vinnycja, l. 1940 – USA, UA ⊓ Falk.

Weiner, *Marianne* → **Mahr,** *Mari.*

Weiner, *Max,* goldsmith, silversmith, f. 1890, l. 1911 – A ⊓ Neuwirth Lex. II.

Weiner, *Per Yngve Filip* (SvKL V) → **Weiner,** *Filip*

Weiner, *Peter* → **Weiner,** *Hans*

Weiner, *Peter* → **Weinher,** *Peter*

Weiner, *Selmar* → **Werner,** *Selmar*

Weiner, *Simon,* goldsmith (?), f. 1908 – A ⊓ Neuwirth Lex. II.

Weiner, *Tibor,* architect, * 29.10.1906 Budapest, † 8.7.1965 Budapest – H ⊓ Avantgarde 1924-1937; DA XXXIII.

Weiner-Kráľ, *Emerich* → **Weiner-Kráľ,** *Imro*

Weiner-Kráľ, *Imre* (Toman II) → **Weiner-Kráľ,** *Imro*

Weiner-Kráľ, *Imro* (Weiner-Kráľ, Imre), painter, * 26.10.1901 Považoka Bystrica – SK ⊓ Toman II; Vollmer V.

Weinerle, *Jakob* → **Weimberle,** *Jakob*

Weiners, *Peter* → **Weinher,** *Peter*

Weinert, *mason,* f. 1723, l. 1724 – PL ⊓ ThB XXXV.

Weinert, *Albert,* sculptor, painter, * 13.6.1863 Leipzig, † 29.11.1947 New York – USA, D ⊓ EAAm III; Falk; Hughes; ThB XXXV; Vollmer V.

Weinert, *C. G.,* etcher, f. 1771 – D ⊓ ThB XXXV.

Weinert, *Carl,* landscape painter, * 7.12.1845 Münsterberg (Schlesien) – D ⊓ ThB XXXV.

Weinert, *Carl Friedrich,* architect, * 1750 Großenhain, l. after 1794 – D, PL ⊓ ThB XXXV.

Weinert, *Egino* (Weinert, Egino G.), goldsmith, silversmith, sculptor, * 1920 Berlin-Schöneberg – D ⊓ KüNRW II; Vollmer V; Vollmer VI.

Weinert, *Egino G.* (KüNRW II) → **Weinert,** *Egino*

Weinert, *Erich,* master draughtsman, graphic artist, * 4.8.1890 Magdeburg, † 20.4.1953 Berlin – D ⊓ Flemig.

Weinert, *Hanns,* founder, f. 1582 (?), l. 1584 – D ⊓ ThB XXXV.

Weinert, *Joh. Christian,* engineer, f. 1786 – D ⊓ ThB XXXV.

Weinert, *Johann George,* mason, f. 1769, l. 1772 – D ⊓ ThB XXXV.

Weinert, *Knud,* painter, * 7.9.1936 Silkeborg – DK ⊓ Weilbach VIII.

Weinert, *Otto,* architect, * 9.1.1905 Oberrosenthal (Böhmen) – D, CZ ⊓ Vollmer V.

Weinerus, *Peter* → **Weinher,** *Peter*

Weinet (Goldschmiede-Familie) (ThB XXXV) → **Weinet,** *Christoph*

Weinet (Goldschmiede-Familie) (ThB XXXV) → **Weinet,** *David*

Weinet (Goldschmiede-Familie) (ThB XXXV) → **Weinet,** *Georg*

Weinet (Goldschmiede-Familie) (ThB XXXV) → **Weinet,** *Hanß*

Weinet (Goldschmiede-Familie) (ThB XXXV) → **Weinet,** *Joh. Bapt.* (1631)

Weinet (Goldschmiede-Familie) (ThB XXXV) → **Weinet,** *Martin*

Weinet (Goldschmiede-Familie) (ThB XXXV) → **Weinet,** *Marx Daniel*

Weinet (Goldschmiede-Familie) (ThB XXXV) → **Weinet,** *Michael*

Weinet (Goldschmiede-Familie) (ThB XXXV) → **Weinet,** *Tobias*

Weinet, *Christoph,* goldsmith, * Dresden (?), f. 1618, l. 1665 – PL ⊓ ThB XXXV.

Weinet, *David* (Weinold, David (1)), goldsmith, * about 1560 Dresden, † 22.5.1630 – D ⊓ Seling III; ThB XXXV.

Weinet, *David* (2) → **Weinhold,** *David* (1669)

Weinet, *Georg,* gunmaker, f. 1587, l. 1591 – D ⊓ ThB XXXV.

Weinet, *Hanß* (Weinold, Hans), goldsmith, * Freiberg (Sachsen), f. 1578, † 1594 – D ⊓ Seling III; ThB XXXV.

Weinet, *Joh. Bapt.* (1628) (Weinold, Johann Baptist (1)), goldsmith, f. 1628, † 1648 – D ⊓ ThB XXXV.

Weinet, *Joh. Bapt.* (1631) (Weinold, Johann Baptist (2)), goldsmith, * about 1631, † 1719 – D ⊓ Seling III; ThB XXXV.

Weinet, *Johann Baptist* (3) → **Weinold,** *Johann Baptist* (1679)

Weinet, *Martin,* goldsmith, f. 1587, l. 1588 – D ⊓ ThB XXXV.

Weinet, *Marx* → **Weinold,** *Marx*

Weinet, *Marx Daniel* → **Weinold Marx Daniel**

Weinet, *Marx Daniel,* goldsmith, f. 1699, † 1731 – D ⊓ ThB XXXV.

Weinet, *Michael* (Weinot, Michael), goldsmith, f. 1534, † 1579 Augsburg – D ⊓ Seling III; ThB XXXV.

Weinet, *Tobias,* goldsmith, * about 1596 Dresden, l. 1654 – D, A ⊓ ThB XXXV.

Weinfeld, *Marcin,* architect, * 28.7.1884 Warschau, l. before 1961 – PL ⊓ Vollmer V.

Weinfeld, *Yocheved,* painter, * 1947 – IL ⊓ ArchAKL.

Weingaertner, *Adam,* lithographer, f. 1849, l. 1856 – USA ⊓ Groce/Wallace.

Weingärtner, *Antonius Marinus,* lithographer, master draughtsman, * 25.4.1830 Oosterhout (Noord-Brabant), l. 1863 – NL ⊓ Scheen II.

Weingärtner, *Barent Johannes Cornelis,* master draughtsman, * 15.5.1837 Oosterhout (Noord-Brabant), † 31.5.1896 Oosterhout (Noord-Brabant) – NL ⊓ Scheen II.

Weingärtner, *Bernhard,* carpenter, * Rieth (Hildburghausen), f. 1652 – D ⊓ ThB XXXV.

Weingärtner, *Cornelis,* engraver, * about 6.11.1835 Bergen-op-Zoom (Noord-Brabant), † after 1855 – NL ⊓ Scheen II.

Weingärtner, *Dragutin* (ELU IV) → **Weingärtner,** *Karl*

Weingaertner, *Hans,* painter, * 11.9.1896 Kraiburg, † 1970 – USA, D ⊓ EAAm III; Falk.

Weingärtner, *Henricus,* painter, * 11.5.1791 's-Hertogenbosch (Noord-Brabant), † 10.12.1858 Terheijden (Noord-Brabant) – NL ⊓ Scheen II.

Weingärtner, *Joachim von* → **Weingärtner,** *Joachim*

Weingärtner, *Joachim,* painter, * Sulzbach (Ober-Pfalz), f. 1701 – A, D ⊓ ThB XXXV.

Weingärtner, *Joseph,* painter (?), * before 29.3.1754 Luxemburg (?), † about 14.12.1822 's-Hertogenbosch (Noord-Brabant) – L, NL ⊓ Scheen II.

Weingärtner, *Josephus Benjamin,* painter, master draughtsman, * 5.2.1803 's-Hertogenbosch (Noord-Brabant), † 29.12.1885 Tholen (Zeeland) – NL ⊓ Scheen II.

Weingärtner, *Josephus Johannes Jacobus,* painter, * 6.11.1835 Bergen-op-Zoom (Noord-Brabant), l. 1852 – NL, B ⊓ Scheen II.

Weingärtner, *Karl* (Weingärtner, Dragutin), painter, * 15.5.1841 Mohelnice, † 8.8.1916 Samobor – HR ⊓ ELU IV; ThB XXXV.

Weingärtner, *Marianne*, painter, master draughtsman, f. before 1953 – D ▭ Vollmer VI.

Weingärtner, *Mathias Jos.*, faience maker, * Mainz, f. 1781, l. 1793 – D ▭ ThB XXXV.

Weingärtner, *Pedro* → **Weingärtner**, *Peter*

Weingärtner, *Peter* (Weingartner, Peter), painter, * 26.7.1853 Porto Alegre, † 20.12.1929 Porto Alegre – BR, I ▭ EAAm III; ThB XXXV.

Weingärtner, *Willibald* → **Weingaertner**, *Willibald*

Weingaertner, *Willibald*, painter, graphic artist, illustrator, f. before 1897, l. before 1912 – D ▭ Ries.

Weingärtner-Spars, *Gaby*, watercolourist, landscape painter, flower painter, * 23.3.1900 Antwerpen – D ▭ Vollmer V.

Weingand, *Hermann*, artisan, * 22.6.1874 Heilbronn – D ▭ ThB XXXV.

Weingandt, portrait painter, f. about 1784 – D ▭ ThB XXXV.

Weingardt, *Magda* → **Rose-Weingardt**, *Magda*

Weingart, *Joachim*, painter, graphic artist, * 1895 Drohobycz, † 1942 or 1945 (?) (Konzentrationslager) Auschwitz (?) – UA, PL, F ▭ Vollmer V.

Weingarten, *Elisabeth* → **Weingarten**, *Elli*

Weingarten, *Elli*, portrait painter, * 20.11.1884 Brünn, l. 11.1.1942 – CZ, A, LV ▭ Fuchs Geb. Jgg. II.

Weingarten, *Georg*, painter, f. 1599, l. 1632 – D ▭ ThB XXXV.

Weingarten, *Michael*, bell founder, f. 1696, l. 1721 – D ▭ ThB XXXV.

Weingarthen, *Michael* → **Weingarten**, *Michael*

Weingartmann, *Conz*, goldsmith, f. 1490 – D ▭ Sitzmann.

Weingartner, *Anton*, woodcutter, lithographer, painter, * 1808 Luzern, † 1868 – CH ▭ Brun III; ThB XXXV.

Weingartner, *Eduard*, sculptor, * 19.6.1858 Luzern, † 11.5.1926 Luzern – I, CH ▭ Brun III.

Weingartner, *Joseph*, portrait painter, lithographer, * 29.5.1810 Luzern, † 24.10.1884 Luzern – CH, RUS, D ▭ Brun III; ThB XXXV.

Weingartner, *Josephus Benjamin* → **Weingärtner**, *Josephus Benjamin*

Weingartner, *Lorenz*, tapestry craftsman, f. 1585, l. 1603 – CZ ▭ ThB XXXV.

Weingartner, *Michael* → **Weingarten**, *Michael*

Weingartner, *Michael*, painter, f. 1948 – D ▭ Vollmer V.

Weingartner, *Pedro* → **Weingärtner**, *Peter*

Weingartner, *Peter* (EAAm III) → **Weingärtner**, *Peter*

Weingartner, *Seraphin*, painter, artisan, * 4.2.1844 Luzern, † 9.11.1919 Luzern – CH ▭ Brun III; ThB XXXV.

Weingartner, *Walter W.*, architect, f. 1900 – USA ▭ Tatman/Moss.

Weingarttner, *Leonhard*, cabinetmaker, f. 1697 – D ▭ ThB XXXV.

Weingessel, *Rosa*, portrait painter, * 16.12.1935 Haltheuern – A ▭ Fuchs Maler 20.Jh. IV.

Weingott, *Victor Marcus*, figure painter, poster draughtsman, poster painter, poster artist, landscape painter, * 10.9.1887 London, l. before 1961 – GB ▭ Vollmer V.

Weingrün, *Anna*, painter, graphic artist, * 2.5.1904 Krakau – PL ▭ Vollmer V.

Weingrün, *David Elias*, goldsmith, jeweller, f. 1910 – A ▭ Neuwirth Lex. II.

Weinhagen, *Hendrina Hermina van Berck*, painter, * 13.6.1847 Arnhem (Gelderland), † 24.3.1928 Arnhem (Gelderland) – NL ▭ Scheen II.

Weinhandl, *Erika* → **Reiser**, *Erika*

Weinhandl, *Franz*, painter, graphic artist, * 22.11.1902 Marburg (Drau) – SLO, A ▭ Fuchs Maler 20.Jh. IV; List.

Weinhandl-Reiser, *Erika* → **Reiser**, *Erika*

Weinhard, *Kaspar* → **Weinhart**, *Kaspar*

Weinhard, *Tryphon*, cabinetmaker, wood sculptor, f. 1782, l. 1794 – D ▭ ThB XXXV.

Weinhardt, clockmaker, f. 1601 – A ▭ ThB XXXV.

Weinhardt, *Andre* → **Weinhart**, *Andreas*

Weinhardt, *Andreas* → **Weinhart**, *Andreas*

Weinhardt, *Fritz*, painter, * 1.5.1900 Graz, † 17.1.1970 Graz – A ▭ Fuchs Geb. Jgg. II.

Weinhardt, *Heinrich*, sculptor, f. about 1662, † 24.7.1677 or 25.7.1677 Freiberg – D ▭ ThB XXXV.

Weinhardt, *Ján*, sculptor, f. 1601, l. 1652 – SK ▭ Toman II.

Weinhardt, *Kaspar* → **Weinhart**, *Kaspar*

Weinhardt, *S.* → **Stainhart**, *Matthias*

Weinhardt, *Ulrike*, ceramist, * 3.10.1959 – D ▭ WWCCA.

Weinhardt, *Wilhelm* (Zülch) → **Weinhart**, *Wilhelm*

Weinhart, *Andre* → **Weinhart**, *Andreas*

Weinhart, *Andreas*, sculptor, f. 1568, † 4.1598 – D ▭ ThB XXXV.

Weinhart, *Caspar* (ELU IV; Sitzmann) → **Weinhart**, *Kaspar*

Weinhart, *Kaspar* (Weinhart, Caspar), stonemason, sculptor, architect, * about 1530, † about 1597 or after 1598 Würzburg (?) – D ▭ ELU IV; Sitzmann; ThB XXXV.

Weinhart, *Wilhelm* (Weinhardt, Wilhelm), sculptor, stonemason (?), * 1560 or 1570 München, † 13.5.1592 Frankfurt (Main) – D ▭ ThB XXXV; Zülch.

Weinharth, *Andre* → **Weinhart**, *Andreas*

Weinhart, *Andreas* → **Weinhart**, *Andreas*

Weinheber, *Josef*, landscape painter, * 9.3.1892 Wien, † 8.4.1945 Kirchstetten – A ▭ Fuchs Geb. Jgg. II; ThB XXXV; Vollmer V.

Weinheimer, *Jakob*, painter, etcher, artisan, * 6.3.1878 Mainz, l. 1907 – D ▭ ThB XXXV.

Weiner, *Hans* → **Weiner**, *Hans*

Weiner, *Hans* → **Weiner**, *Peter*

Weiner, *Peter*, copper engraver, stamp carver, seal carver, goldsmith (?), * Breslau (?), f. 1570, † 1583 München – D ▭ ThB XXXV.

Weinherr, *Peter* → **Weiner**, *Peter*

Weinhöppel, *Fritz*, commercial artist, * 1863 München, † 22.12.1908 München – D ▭ ThB XXXV.

Weinhör, *Hans* → **Weiner**, *Hans*

Weinhör, *Peter* → **Weiner**, *Peter*

Weinhold (Geschützgießer- und Glockengießer-Familie) (ThB XXXV) → **Weinhold**, *August*

Weinhold (Geschützgießer- und Glockengießer-Familie) (ThB XXXV) → **Weinhold**, *August Sigismund*

Weinhold (Geschützgießer- und Glockengießer-Familie) (ThB XXXV) → **Weinhold**, *Heinrich August*

Weinhold (Geschützgießer- und Glockengießer-Familie) (ThB XXXV) → **Weinhold**, *Joh. Gottfried*

Weinhold (Geschützgießer- und Glockengießer-Familie) (ThB XXXV) → **Weinhold**, *Joh. Gotthold*

Weinhold (Geschützgießer- und Glockengießer-Familie) (ThB XXXV) → **Weinhold**, *Michael* (1662)

Weinhold (Geschützgießer- und Glockengießer-Familie) (ThB XXXV) → **Weinhold**, *Michel*

Weinhold (Goldschmiede-Familie) (ThB XXXV) → **Weinhold**, *Georg* (1646)

Weinhold (Goldschmiede-Familie) (ThB XXXV) → **Weinhold**, *Georg* (1683)

Weinhold (Goldschmiede-Familie) (ThB XXXV) → **Weinhold**, *Joh. Georg* (1709)

Weinhold (Goldschmiede-Familie) (ThB XXXV) → **Weinhold**, *Joh. Georg* (1736)

Weinhold, *August*, bell founder, f. 1779, l. 1807 – D ▭ ThB XXXV.

Weinhold, *August Sigismund*, cannon founder, bell founder, * 1738, † 1796 – D ▭ ThB XXXV.

Weinhold, *Carl*, portrait painter, landscape painter, etcher, * 11.9.1867 Hamburg, † 28.2.1925 München – D ▭ Ries; ThB XXXV.

Weinhold, *David* (1669) (Weinhold, David (2)), maker of silverwork, * 1669, † 1747 – D ▭ Seling III.

Weinhold, *Georg* (1646), goldsmith, * 24.4.1646 Hermannstadt, † after 1709 Hermannstadt – RO ▭ ThB XXXV.

Weinhold, *Georg* (1683), goldsmith, * 16.10.1683 Hermannstadt, † 10.3.1762 Hermannstadt – RO ▭ ThB XXXV.

Weinhold, *Georg* (1813) (Weinhold, Georg), painter, lithographer, * 6.4.1813 Nürnberg, † 24.2.1880 Rom – D, I ▭ ThB XXXV.

Weinhold, *Heinrich*, sculptor, * 16.10.1844 Mittweida, † 6.1.1932 (?) Dresden – D ▭ ThB XXXV.

Weinhold, *Heinrich August*, cannon founder, bell founder, * about 1775, † 1808 – D ▭ ThB XXXV.

Weinhold, *Joh. Georg* → **Weinhold**, *Georg* (1813)

Weinhold, *Joh. Georg* (1709), goldsmith, * 20.2.1709 Hermannstadt, † 13.9.1787 Hermannstadt – RO ▭ ThB XXXV.

Weinhold, *Joh. Georg* (1736), goldsmith, * 1.8.1736 Hermannstadt, † 15.6.1772 Hermannstadt – RO ▭ ThB XXXV.

Weinhold, *Joh. Gottfried*, cannon founder, bell founder, * 1700, † 1776 – D ▭ ThB XXXV.

Weinhold, *Joh. Gotthold*, bell founder, cannon founder, f. 1700, l. 1739 – D ▭ ThB XXXV.

Weinhold, *Joh. Michael* → **Weinhold**, *Michael* (1662)

Weinhold, *Kurt*, painter, graphic artist, * 28.9.1896 Berlin, † 1965 Calw – D ▭ Nagel; ThB XXXV; Vollmer V.

Weinhold, *Michael* (1662), cannon founder, bell founder, * 1662 Danzig, † 26.12.1732 Dresden – D ▭ ThB XXXV.

Weinhold, *Michael Gottlob*, goldsmith, maker of silverwork, * about 1699, † 1759 – D ▭ ThB XXXV.

Weinhold, *Michel*, cannon founder, bell founder, * 1624 Danzig (?), † 1691 – PL, D ▭ ThB XXXV.

Weinhold, *Paul,* painter, etcher, artisan,
* 8.6.1878 Leipzig, l. 1901 – D
ⴲ ThB XXXV.

Weinhold, *Wilh. Heinrich* → **Weinhold,**
Heinrich

Weinholdt, *Moritz,* painter, * 12.2.1861
or 12.11.1861 Dresden, † 3.1.1905
München – D ⴲ Münchner Maler IV;
ThB XXXV.

Weinholtz, *Frederico Jacob,* military
engineer, f. 18.9.1736, l. 1779 – P
ⴲ Sousa Viterbo III.

Weinholz, *Daniel,* goldsmith, maker of
silverwork, f. 1659, † 1666 Nürnberg (?)
– D ⴲ Kat. Nürnberg.

Weinigel, *Joh. Samuel,* woodcarving
painter or gilder, f. about 1722, l. 1745
– D ⴲ ThB XXXV.

Weiniger, *Andor* (Scheen II) →
Weininger, *Andor*

Weinik, *Samuel,* painter, * 17.9.1890
Newark (New Jersey), l. before 1961
– USA ⴲ Falk; Vollmer V.

Weininger, *Andor* (Weiniger, Andor),
painter, architect, master draughtsman,
* 12.2.1899 Karancs, l. 1951 – H, NL
ⴲ MagyFestAdat; Scheen II.

Weininger, *František,* painter, f. 1759,
l. 1782 – SK ⴲ ArchAKL.

Weininger, *Hans,* portrait painter,
genre painter, f. about 1950 – A
ⴲ Fuchs Maler 20.Jh. IV.

Weininger, *Juraj,* painter, f. 1778, l. 1797
– SK ⴲ ArchAKL.

Weininger, *Leon,* goldsmith, * 1854,
† 1.4.1922 Wien – A ⴲ ThB XXXV.

Weininger, *Leopold,* goldsmith, silversmith,
jeweller, f. 1883, l. 1908 – A
ⴲ Neuwirth Lex. II.

Weininger, *Nathan,* goldsmith (?), f. 1882,
l. 1887 – A ⴲ Neuwirth Lex. II.

Weininger, *Sylvia R.,* painter, master
draughtsman, etcher, * 26.3.1930
Montreal (Quebec) – CDN
ⴲ Ontario artists.

Weinkämmer, *Michael,* architect, carpenter,
f. 1722, l. 1725 – D ⴲ ThB XXXV.

Weinkopf, *Anton,* sculptor, medalist,
* 12.2.1886 Wien, † 1.8.1948 Graz
– A ⴲ List; ThB XXXV; Vollmer V.

Weinkopf, *Anton von (1724)* (Weinkopf,
Anton von (Edler)), master draughtsman,
etcher, architect (?), * 1724 or 1735,
† 24.2.1808 or 26.2.1808 Wien – A
ⴲ ThB XXXV.

Weinland, *Johanna Maria* → **Weinland,**
Maria

Weinland, *Maria,* portrait painter, etcher,
* 3.6.1867 Fauhershöhe (Württemberg),
l. 1902 – D ⴲ ThB XXXV.

Weinlau, *Nikolaus* → **Weinle,** *Nikolaus*

Weinle, *Nikolaus,* painter, wallcovering
manufacturer, * 28.9.1675 Pößneck,
† before 18.11.1729 Frankfurt (Main)
– D ⴲ ThB XXXV; Zülch.

Weinles, *Franciszka* → **Themerson,**
Franciszka

Weinles, *Jakob,* painter, graphic artist,
* 1870 Konstantinowka, † 7.7.1938
Warschau – PL ⴲ Vollmer V.

Weinles-Chajkin, *Marie,* painter, graphic
artist, * 1910 Warschau, † 1942
Warschau – PL ⴲ Vollmer V.

Weinlig, *Christian Traugott,* architect,
etcher, * 31.1.1739 Dresden,
† 25.11.1799 Dresden – D
ⴲ ThB XXXV.

Weinlig, *Therese,* wax sculptor, * about
1773 Zähren (Meißen), † about 1806
Dresden – D ⴲ ThB XXXV.

Weinmair, *Karl,* painter, graphic artist,
* 1906 München, † 4.10.1944 München
– D ⴲ Flemig.

Weinman, *Adolf Alexander* (DA XXXIII;
Samuels; Vollmer V) → **Weinman,**
Adolph Alexander

Weinman, *Adolph Alexander* (Weinman,
Adolf Alexander; Weinmann, Adolph
Alexander), sculptor, medalist,
* 11.12.1870 Karlsruhe, † 8.8.1952
Port Chester (New York) or New York
– USA, D ⴲ DA XXXIII; EAAm III;
Falk; Samuels; ThB XXXV; Vollmer V.

Weinman, *Ben-Zion* → **Ben-Zion**

Weinman, *Bendix* (Weinman, Benedictus),
gardener, f. 1700, l. 1750 – DK
ⴲ Weilbach VIII.

Weinman, *Benedict* → **Weinman,** *Bendix*

Weinman, *Benedictus* (Weilbach VIII) →
Weinman, *Bendix*

Weinman, *Howard,* sculptor, f. 1947
– USA ⴲ Falk.

Weinman, *Jacob* → **Weinmann,** *Jakob*

Weinman, *Matthäus* → **Weinmann,**
Matthäus

Weinman, *Robert Alexander,* painter,
sculptor, * 19.5.1915 New York – USA
ⴲ EAAm III; Falk.

Weinmann (Goldschmiede-Familie) (ThB
XXXV) → **Weinmann,** *Christoph*

Weinmann (Goldschmiede-Familie) (ThB
XXXV) → **Weinmann,** *Jobst*

Weinmann (Goldschmiede-Familie) (ThB
XXXV) → **Weinmann,** *Martin (1603)*

Weinmann (Goldschmiede-Familie) (ThB
XXXV) → **Weinmann,** *Martin (1663)*

Weinmann (Goldschmiede-Familie) (ThB
XXXV) → **Weinmann,** *Peter*

Weinmann (Goldschmiede-Familie) (ThB
XXXV) → **Weinmann,** *Rudolf (1603)*

Weinmann (Rotgießer-Familie) (ThB
XXXV) → **Weinmann,** *Albrecht*

Weinmann (Rotgießer-Familie) (ThB
XXXV) → **Weinmann,** *Georg (1570)*

Weinmann (Rotgießer-Familie) (ThB
XXXV) → **Weinmann,** *Georg (1574)*

Weinmann (Rotgießer-Familie) (ThB
XXXV) → **Weinmann,** *Georg Bernhard*

Weinmann (Rotgießer-Familie) (ThB
XXXV) → **Weinmann,** *Hans (1547)*

Weinmann (Rotgießer-Familie) (ThB
XXXV) → **Weinmann,** *Hans (1560)*

Weinmann (Rotgießer-Familie) (ThB
XXXV) → **Weinmann,** *Hans (1576)*

Weinmann (Rotgießer-Familie) (ThB
XXXV) → **Weinmann,** *Jakob*

Weinmann (Rotgießer-Familie) (ThB
XXXV) → **Weinmann,** *Joh. Christoph*

Weinmann (Rotgießer-Familie) (ThB
XXXV) → **Weinmann,** *Johann (1605)*

Weinmann (Rotgießer-Familie) (ThB
XXXV) → **Weinmann,** *Konrad*

Weinmann (Rotgießer-Familie) (ThB
XXXV) → **Weinmann,** *Leonhard*

Weinmann (Rotgießer-Familie) (ThB
XXXV) → **Weinmann,** *Lorenz*

Weinmann (Rotgießer-Familie) (ThB
XXXV) → **Weinmann,** *Lukas*

Weinmann (Rotgießer-Familie) (ThB
XXXV) → **Weinmann,** *N.*

Weinmann (Rotgießer-Familie) (ThB
XXXV) → **Weinmann,** *Paulus (1562)*

Weinmann (Rotgießer-Familie) (ThB
XXXV) → **Weinmann,** *Paulus (1622)*

Weinmann (Rotgießer-Familie) (ThB
XXXV) → **Weinmann,** *Sebald*

Weinmann (Rotgießer-Familie) (ThB
XXXV) → **Weinmann,** *Thoman*

Weinmann (Rotgießer-Familie) (ThB
XXXV) → **Weinmann,** *Wolf*

Weinmann, painter, f. 1701 – D
ⴲ ThB XXXV.

Weinmann, *Adolf Alexander* → **Weinman,**
Adolph Alexander

Weinmann, *Adolph Alexander* (ThB
XXXV) → **Weinman,** *Adolph Alexander*

Weinmann, *Albert* → **Weinmann,** *Albrecht*

Weinmann, *Albert (1860),* sculptor,
* 1860, † 21.7.1931 East Rockaway
(New York) – USA ⴲ Falk.

Weinmann, *Albrecht,* coppersmith,
gunmaker, f. 24.1.1538, † before
21.9.1585 – D ⴲ ThB XXXV.

Weinmann, *Beda,* landscape painter,
veduta painter, master draughtsman,
copper engraver, * 1819 Schöringen,
† 19.3.1888 Budapest – H, A
ⴲ Fuchs Maler 19.Jh. Erg.-Bd II.

Weinmann, *Carl* → **Weinmann,** *Karl*

Weinmann, *Christoph,* goldsmith, f. 1649,
l. 1687 – D ⴲ ThB XXXV.

Weinmann, *Conntz* → **Weinmann,** *Konrad*

Weinmann, *Cuntz* → **Weinmann,** *Konrad*

Weinmann, *Cunz* → **Weinmann,** *Konrad*

Weinmann, *Dieter,* painter, graphic artist,
* 1934 Schwäbisch Hall – D ⴲ Nagel.

Weinmann, *Endres,* stonemason, f. 1544,
l. 1552 – D ⴲ Sitzmann.

Weinmann, *Georg (1570),* copper founder,
† 1570 – D ⴲ ThB XXXV.

Weinmann, *Georg (1574),* copper founder,
f. before 1574, † 18.2.1604 Nürnberg
– D ⴲ ThB XXXV.

Weinmann, *Georg Bernhard,* copper
founder (?), f. 1685 – D ⴲ ThB XXXV.

Weinmann, *Hans (1538)* (Weinmann,
Hans), stonemason, f. 1531, l. 1549 – D
ⴲ Sitzmann; ThB XXXV.

Weinmann, *Hans (1547),* copper founder,
† 1547 – D ⴲ ThB XXXV.

Weinmann, *Hans (1560),* copper founder,
† 10.3.1560 – D ⴲ ThB XXXV.

Weinmann, *Hans (1576),* copper founder,
f. 14.12.1576 – D ⴲ ThB XXXV.

Weinmann, *Hans (1589),* goldsmith, wax
sculptor, f. 11.10.1589 – D ⴲ Zülch.

Weinmann, *Hans Michael,* stucco worker,
f. 1684 – D ⴲ ThB XXXV.

Weinmann, *J.,* copper engraver, f. 1788,
l. 1793 – SK ⴲ ThB XXXV.

Weinmann, *Jacob* (Sitzmann) →
Weinmann, *Jakob*

Weinmann, *Jakob* (Weinmann, Jacob),
coppersmith, founder, f. 1602, l. 1632
– D ⴲ Sitzmann; ThB XXXV.

Weinmann, *Jan (1734)* (Toman II) →
Weinmann, *Johann (1734)*

Weinmann, *Jobst,* goldsmith, * Amstetten
(Nieder-Donau), f. 1603 – D
ⴲ ThB XXXV.

Weinmann, *Joh. Christoph,* copper
founder, f. 1601 – D ⴲ ThB XXXV.

Weinmann, *Johann (1605),* copper
founder, f. about 1605, l. 25.7.1613
– D ⴲ ThB XXXV.

Weinmann, *Johann (1696),* stucco
worker, * Ellwangen (?), f. 1696 – PL
ⴲ ThB XXXV.

Weinmann, *Johann (1734)* (Weinmann, Jan
(1734)), painter, * about 1734 Gitschin,
† 26.4.1788 Prag – CZ ⴲ ThB XXXV;
Toman II.

Weinmann, *Johannes* → **Weinmann,** *Hans
(1560)*

Weinmann, *Jorg* → **Weinmann,** *Georg
(1570)*

Weinmann, *Jorg* → **Weinmann,** *Georg
(1574)*

Weinmann, *Karl,* goldsmith, f. 1881,
l. 1909 – A ⴲ Neuwirth Lex. II.

Weinmann, Konrad, copper founder, goldsmith(?), f. 1513, † 1560 – D ◻ ThB XXXV.

Weinmann, Leonhard, copper founder, f. 1716 – D ◻ ThB XXXV.

Weinmann, Leopold, goldsmith(?), f. 1881, l. 1893 – A ◻ Neuwirth Lex. II.

Weinmann, Lorenz, copper founder, † 1559 – D ◻ ThB XXXV.

Weinmann, Lukas, copper founder, † 1568 – D ◻ ThB XXXV.

Weinmann, Marcus, copper engraver, * Klagenfurt(?), f. 1758, l. 1804 – A, SK ◻ ThB XXXV.

Weinmann, Martin (1603), goldsmith, * Amstetten (Nieder-Donau), f. 1603, † 31.10.1627 – D ◻ ThB XXXV.

Weinmann, Martin (1663), goldsmith, f. 1663, l. 1682 – D ◻ ThB XXXV.

Weinmann, Matthäus, sculptor, f. 1517, l. 1734 – D ◻ ThB XXXV.

Weinmann, N., copper founder, f. 1619, l. 1634 – D ◻ ThB XXXV.

Weinmann, Paul, bell founder, coppersmith, f. 1647, l. 1661 – D ◻ ThB XXXV.

Weinmann, Paulus (1562), copper founder, † 1562 – D ◻ ThB XXXV.

Weinmann, Paulus (1622), copper founder, † 1622 – D ◻ ThB XXXV.

Weinmann, Peter, goldsmith, * Amstetten (Nieder-Donau), f. 1603, l. 1629 – D ◻ ThB XXXV.

Weinmann, R. (1854), lithographer, f. 1854, l. 1859 – USA ◻ Groce/Wallace.

Weinmann, Rudolf (1603), goldsmith, * Amstetten (Nieder-Donau), f. 1603, l. 1625 – D ◻ ThB XXXV.

Weinmann, Rudolf (1810), landscape painter, * 30.4.1810 Altstetten (Zürich), † 30.5.1878 Laufen (Bern) – CH ◻ ThB XXXV.

Weinmann, Sebald, copper founder, f. 1578 – D ◻ ThB XXXV.

Weinmann, Thoman, goldsmith, f. 27.1.1554 – D ◻ ThB XXXV.

Weinmann, Turi, sculptor, * 26.12.1883 Regensburg, † 1950 Grünwald (München) – D ◻ ThB XXXV; Vollmer V.

Weinmann, Werner, painter, * 1932 – D ◻ Nagel.

Weinmann, Wolf, gunmaker, coppersmith, f. 7.7.1569, l. 2.3.1571 – D ◻ ThB XXXV.

Weinmayer, Leopold, illustrator, f. before 1871, l. before 1888 – D ◻ Ries.

Weinmeister, Wilh. Andreas, modeller, f. 1774, l. 1775 – D ◻ ThB XXXV.

Weinmiller, Jörg, mason, f. 1533 – D ◻ Schnell/Schedler.

Weinmon, Gregor (Weinmon, Řehoř), calligrapher, f. about 1700 – CZ ◻ ThB XXXV; Toman II.

Weinmon, Jacob → Weinmann, Jakob

Weinmon, Řehoř (Toman II) → Weinmon, Gregor

Weinmon, Simon, calligrapher, f. about 1700 – CZ ◻ Toman II.

Weinmon, Zikmund (Toman II) → Weinmon, Zygmund

Weinmon, Zygmund (Weinmon, Zikmund), calligrapher, f. 1693, l. 1709 – CZ ◻ Toman II.

Weinmüller, Georg, copper engraver, f. 1651 – D ◻ ThB XXXV.

Weinmüller, Herbert, painter, graphic artist, * 11.8.1950 Ennsbach (Nieder-Österreich) – A ◻ Fuchs Maler 20.Jh. IV.

Weinmüller, Joseph, sculptor, * 1743 or before 12.10.1746 Aitrang, † 1812 – D ◻ Nagel; Sitzmann; ThB XXXV.

Weinmüller, Joseph Anton → Weinmüller, Joseph

Weinnardt, Anton, painter, * 1731 Prag – CZ ◻ ThB XXXV.

Weinold, David (1) (Seling III) → Weinet, David

Weinold, Georg David, maker of silverwork, toreutic worker, f. 1740, † 1775 – D ◻ Seling III.

Weinold, Hans (Seling III) → Weinet, Hanß

Weinold, Johann Baptist (1) → Weinet, Joh. Bapt. (1628)

Weinold, Johann Baptist (1679) (Weinold, Johann Baptist (3)), goldsmith, * 1679, † 1739 – D ◻ Seling III.

Weinold, Johann Baptist (2) (Seling III) → Weinet, Joh. Bapt. (1631)

Weinold, Johann Franz, goldsmith, maker of silverwork, * about 1753, † 1800 – D ◻ Seling III.

Weinold, Marx, goldsmith, f. 1665, † 1700 – D ◻ Seling III.

Weinold Marx Daniel, goldsmith, * 1664, † 1731 – D ◻ Seling III.

Weinot, Michael (Seling III) → Weinet, Michael

Weinperger, Gregor, potter, f. 1578, l. 1583 – A ◻ ThB XXXV.

Weinpolter, Georg, sculptor, * 1781, † 4.4.1843 Wien – A ◻ ThB XXXV.

Weinrath, architect, * Feldkirch(?), f. about 1790 – CH, A ◻ ThB XXXV.

Weinraub, Munio, interior designer, * 6.3.1909 Szumlany, † 24.9.1970 – IL ◻ ArchAKL.

Weinrauch, Caspar, master draughtsman, copper engraver, * 28.2.1765 Bamberg, † 26.7.1846 Wien – A, D ◻ Sitzmann; ThB XXXV.

Weinrauch, Joh. Caspar → Weinrauch, Caspar

Weinreb, Josef, illustrator, f. before 1914 – A ◻ Ries.

Weinreb, Rosalia, goldsmith(?), f. 1876, l. 1878 – A ◻ Neuwirth Lex. II.

Weinrebe, Melchior, goldsmith, f. 1619, l. 1621 – D ◻ ThB XXXV.

Weinreich, Barbara → Öberg, Anna Barbara

Weinreich, Bruno, painter, † 3.1942 – D ◻ Vollmer V.

Weinreich, Paul (1687), goldsmith, f. 1687 – CZ ◻ ThB XXXV.

Weinreich, Paul (1863), portrait painter, * 13.12.1863 Wevelinghoven – D ◻ ThB XXXV.

Weinreich, Victor, master draughtsman, * 1.4.1917 Roskilde – S ◻ SvKL V.

Weinreis, Johann, painter, copper engraver, * 1759, † 29.6.1826 Bonn – D ◻ Merlo; ThB XXXV.

Weinrib, David, sculptor, * 1924 New York – USA ◻ EAAm III.

Weinrich, Agnes, painter, graphic artist, * 16.7.1873 Burlington (Iowa), † 17.4.1946 – USA ◻ Falk.

Weinrich, Anna Barbara → Öberg, Anna Barbara

Weinrich, Gottfried, painter, f. 1649 – SLO ◻ ThB XXXV.

Weinrich, Jeremias, sculptor, f. 1501 – D ◻ ThB XXXV.

Weinrich, Johann Peter, marbler, * 1697, † 7.3.1747 – D ◻ Sitzmann.

Weinrich, Leo L., painter, f. 1915 – USA ◻ Falk.

Weins, Laurent, sculptor, f. 1504, l. 1518 – B, NL ◻ ThB XXXV.

Weins, Matthias, gunmaker, f. 1601, l. 1800 – D ◻ ThB XXXV.

Weinsberg, Hermann, master draughtsman, * 3.1.1518 Köln, † 1598 – D ◻ ThB XXXV.

Weinschenk, Joachim, bell founder, f. 1575 – D ◻ ThB XXXV.

Weinschenkh, Martin, architect, f. 1559 – A ◻ ThB XXXV.

Weinschröter, Friedrich, painter, f. 1363, l. 1398 – D ◻ ThB XXXV.

Weinschröter, Sebald, painter, f. 1348, † before 7.9.1370 – D ◻ ThB XXXV.

Weinspach, Elias, cabinetmaker, f. 1811 – A ◻ ThB XXXV.

Weinspach, Johann Wolfgang, cabinetmaker, * 1717 Amorbach, † 1796 Hirschhorn (Neckar) – D ◻ ThB XXXV.

Weinspeiser, Peter Jakob, mason, f. 8.1684 – D ◻ ThB XXXV.

Weinsperger, Johannes, cabinetmaker, f. about 1604, l. 1615 – CH ◻ ThB XXXV.

Weinstabl, Jozef Moric, goldsmith, † 1916 – SK ◻ ArchAKL.

Weinstein, Alan Herbert, painter, wallcovering designer, * 25.2.1939 Toronto (Ontario) – CDN ◻ Ontario artists.

Weinstein, Amnon, mixed media artist(?), * 1939 – IL ◻ ArchAKL.

Weinstein, Florence, painter, f. 1948 – USA ◻ Vollmer VI.

Weinstein, Jules, goldsmith, * 1850 or 1851 Schweiz, l. 18.5.1882 – USA ◻ Karel.

Weinstein, Sylvie L., artisan, * New York, f. 1932 – USA ◻ Falk.

Weinstock, Carol, painter, graphic artist, collagist, * 29.10.1914 New York, † 1971 – USA ◻ Dickason Cederholm; Falk.

Weinstock, Heinrich → Weinstock, Herm.

Weinstock, Heinrich, goldsmith(?), f. 1867 – A ◻ Neuwirth Lex. II.

Weinstock, Herm., goldsmith, f. 1864, l. 1872 – A ◻ Neuwirth Lex. II.

Weinstock, Wilhelm, founder, f. 1548 – D ◻ Sitzmann.

Weintrager, Adolf, graphic artist, watercolourist, * 1927 Diószeg, † 1987 Baja – H ◻ MagyFestAdat.

Weintraub, Frances Beatrice → Lieberman, Frances Beatrice

Weintraub, Jakob, goldsmith, f. 1692, l. 1720 – PL, D ◻ ThB XXXV.

Weintraub, Władysław, book illustrator, painter, stage set designer, * 1891 Łowicz, † 1942 (Konzentrationslager) Treblinki – PL ◻ Vollmer V.

Weintritt, Baltazar, painter of altarpieces, f. 1728 – CZ ◻ Toman II.

Weintritt, Theodor, goldsmith, f. 1645, l. 1666 – PL ◻ ThB XXXV.

Weintritt, Wulf, goldsmith, silversmith, f. 1641, † 1687 – DK ◻ Bøje I.

Weinwurf, Josef, genre painter, f. about 1948 – A ◻ Fuchs Maler 20.Jh. IV.

Weinwurm, Bedřich, architect, * 30.8.1885 Bors.Sv.Mikuláš, † 1942 – SK ◻ Toman II.

Weinwurm, G. L., goldsmith(?), f. 1876 – A ◻ Neuwirth Lex. II.

Weinwurm, Josef Franz, landscape painter, veduta painter, * 4.10.1893 Budapest, l. 1974 – H, A ◻ Fuchs Geb. Jgg. II.

Weinwurm, *Marcus* → **Weinmann,**
Marcus

Weinwurm, *Michael,* architect (?), † 1428
– A ⊞ ThB XXXV.

Weinzaepflen, *Christiane,* painter,
* 2.3.1943 Mulhouse (Elsaß) – F
⊞ Bauer/Carpentier VI.

Weinzettel, *Otakar,* architect, * 15.9.1885
Jistebnice, l. 1932 – CZ ⊞ Toman II.

Weinzettel, *Václav,* architect, * 4.1.1862
Stráže, † 24.4.1930 Prag – CZ
⊞ Toman II.

Weinzheimer, *Friedrich August,* painter,
graphic artist, * 29.9.1882 Golzheim,
† 1947 Florenz – D ⊞ ThB XXXV.

Weinzierl, *Ernst Georg,* cabinetmaker,
f. 1741 – D ⊞ ThB XXXV.

Weinzierl, *Franz Xaver,* artisan,
* 31.5.1860 München, l. 1926 – D
⊞ ThB XXXV.

Weinzierl, *Herbert Franz,* painter,
architect, * 11.1.1944 Wels – A
⊞ Fuchs Maler 20.Jh. IV; List.

Weinzierl, *Johann,* stonemason, f. 1500,
l. 1519 – D ⊞ ThB XXXV.

Weinzierl, *Michael,* pewter caster, f. 1645
– CH ⊞ ThB XXXV.

Weinzierl, *Paul* (Weinzierl, Paulus),
painter, f. 1656 – D ⊞ Markmiller;
ThB XXXV.

Weinzierl, *Paulus* (Markmiller) →
Weinzierl, *Paul*

Weinzierl, *Thomas,* goldsmith, f. 1731
– D ⊞ ThB XXXV.

Weinzorn, *Eugen,* master draughtsman,
modeller, * Ensisheim, f. 1801 – F
⊞ ThB XXXV.

Weinzorn, *Eugène,* painter, lithographer,
sculptor, * 1801 or or 1900 – F
⊞ Bauer/Carpentier VI.

Weipel, *Ludwig,* goldsmith, diamond cutter,
f. 1549, † 1556 – D ⊞ Zülch.

Weipert, *August,* porcelain painter (?),
glass painter (?), f. 1876, l. 1879 – CZ
⊞ Neuwirth II.

Weipert, *Michael,* landscape painter,
* 1824 Wien, l. 1848 – A
⊞ Fuchs Maler 19.Jh. IV; ThB XXXV.

Weipert, *Rud.,* porcelain painter (?), glass
painter (?), f. 1876, l. 1879 – CZ
⊞ Neuwirth II.

Weippert, *E.,* marine painter, f. before
1800, l. 1801 – GB ⊞ Grant;
ThB XXXV.

Weiqi → **Bian,** *Shoumin*

Weir, *Albert George,* painter, sculptor,
* 1925 Sandwich (Ontario) – CDN
⊞ Ontario artists.

Weir, *Alden* (Weir, Julian Alden; Weir,
J. Alden), etcher, portrait painter,
still-life painter, * 30.8.1852 West
Point (New York), † 8.12.1919 New
York – USA, F, GB ⊞ DA XXXIII;
Delouche; EAAm III; Falk; Pavière III.2;
ThB XXXV; Wood.

Weir, *Alexander,* painter, f. 1757, † 1797
– GB ⊞ McEwan.

Weir, *Anna* → **Weir,** *Archibald* (Mistress)

Weir, *Archibald* (Mistress), painter,
f. 1884, l. 1887 – GB ⊞ Johnson II;
Wood.

Weir, *Bert* → **Weir,** *Albert George*

Weir, *Charles E.,* portrait painter, genre
painter, * about 1823, † 20.6.1845
New York – USA ⊞ EAAm III;
Groce/Wallace.

Weir, *Dorothy,* painter, designer,
* 18.6.1890 New York, † 28.5.1947
– USA ⊞ Falk; Vollmer V.

Weir, *Edith D.* (Foskett) → **Perry,** *Edith*
Weir

Weir, *Edith Dean* (Falk) → **Perry,** *Edith*
Weir

Weir, *Emily,* painter, f. 1921 – GB
⊞ McEwan.

Weir, *Gerald,* painter, master draughtsman,
woodcutter, * 28.5.1929 Rossington
(Yorkshire) – GB ⊞ Vollmer VI.

Weir, *H. Stuart* (Bradshaw 1931/1946;
Bradshaw 1947/1962) → **Weir,** *Helen*
Stuart

Weir, *Harrison* (Johnson II; Lister; Ries)
→ **Weir,** *Harrison William*

Weir, *Harrison William* (Weir, Harrison),
bird painter, news illustrator, illustrator,
woodcutter, * 5.5.1824 Lewes (East
Sussex), † 3.1.1906 Appledore (Kent) –
GB ⊞ Grant; Houfe; Johnson II; Lewis;
Lister; Mallalieu; Ries; ThB XXXV;
Wood.

Weir, *Harry Edward,* architect, f. 1904
– USA ⊞ Tatman/Moss.

Weir, *Helen* (McEwan) → **Weir,** *Helen*
Stuart

Weir, *Helen Stuart* (Weir, H. Stuart;
Weir, Helen), painter, sculptor,
* New York, f. 1926 – GB,
USA ⊞ Bradshaw 1911/1930;
Bradshaw 1931/1946;
Bradshaw 1947/1962; McEwan.

Weir, *Irene,* painter, * 1862 St.
Louis, † 23.3.1944 New York or
Yorktown Heights (New York) – USA
⊞ EAAm III; Falk; Vollmer V.

Weir, *Isabel,* landscape painter,
watercolourist, f. 1916 – USA ⊞ Karel.

Weir, *J. Alden* (Wood) → **Weir,** *Alden*

Weir, *J. W.,* painter, f. 1869 – GB
⊞ Johnson II; Wood.

Weir, *James* (1773), architect, f. 1773,
l. 1789 – GB ⊞ Colvin.

Weir, *James* (1798), master draughtsman,
f. 1798, l. 1803 – GB ⊞ Brewington;
McEwan.

Weir, *James* (1844), architect, * 1844 or
1845, † before 2.9.1905 – GB ⊞ DBA.

Weir, *James T.,* painter, f. 1876 – GB
⊞ McEwan.

Weir, *Jessie,* painter, f. 1880, l. 1888
– GB ⊞ McEwan.

Weir, *John* (1814) (Weir, John), architect,
f. 1814, l. 1824 – GB ⊞ Colvin.

Weir, *John* (1878), landscape painter,
f. 1878, l. 1879 – GB ⊞ McEwan.

Weir, *John Ferguson,* painter, sculptor,
* 28.8.1841 West Point (New York),
† 8.4.1926 Providence (Rhode Island) –
USA ⊞ DA XXXIII; EAAm III; Falk;
ThB XXXV.

Weir, *Julian Alden* → **Weir,** *Alden*

Weir, *Julian-Alden* → **Weir,** *Alden*

Weir, *Julian Alden* (DA XXXIII; EAAm
III; Falk; Pavière III.2) → **Weir,** *Alden*

Weir, *Julian-Alden* (Delouche) → **Weir,**
Alden

Weir, *Lillian,* painter, * 23.3.1883 Fort
Wadsworth (New York), l. 1915 – USA
⊞ Falk.

Weir, *Mary,* painter, f. 1884 – GB
⊞ McEwan.

Weir, *P. J.,* painter, f. 1888 – GB
⊞ Wood.

Weir, *Peter Ingram,* painter, f. 1885,
l. 1888 – GB ⊞ McEwan.

Weir, *Richard,* pewter caster, f. 1597
– GB ⊞ ThB XXXV.

Weir, *Robert W.* (Weir, Robert Walter
(Junior)), illustrator, watercolourist,
master draughtsman, * 12.1.1836 West
Point (New York), † 1905 Montclair
(New Jersey) or New York – USA
⊞ Brewington; EAAm III; Falk.

Weir, *Robert Walter,* portrait painter,
landscape painter, genre painter,
illustrator, * 18.6.1803 La Rochelle
(New York) or New York, † 1.5.1889
or 1899 New York – USA, I
⊞ DA XXXIII; EAAm III; Falk;
Samuels; ThB XXXV.

Weir, *Robert Walter* (Junior) (Falk) →
Weir, *Robert W.*

Weir, *Robertson,* painter, f. 1923 – GB
⊞ McEwan.

Weir, *Walter,* genre painter, illustrator,
* about 1782, † 1816 – GB
⊞ Mallalieu; McEwan.

Weir, *William* (1780), landscape painter,
f. about 1780, † 1816 – GB ⊞ Grant.

Weir, *William* (1855), genre painter,
f. before 1855, † 1865 – GB
⊞ Johnson II; ThB XXXV; Wood.

Weir, *William* (1865), architect,
* 1865, † before 11.8.1950 – GB
⊞ Brown/Haward/Kindred; DBA.

Weir, *William* (1926) (Weir, William),
painter, f. 1926 – GB ⊞ McEwan.

Weir, *William Joseph,* painter, etcher,
illustrator, * 8.6.1884 Ballina (Irland),
l. before 1961 – IRL, USA ⊞ Falk;
Vollmer V.

Weir, *William May,* architect, * 1865,
† before 21.2.1941 – GB ⊞ DBA.

Weir, *Wilma Law,* painter, * Glasgow,
f. 1912 – GB ⊞ McEwan.

Weir-Lewis, *Nina May,* painter,
f. before 1934, l. before 1961 – GB
⊞ Vollmer V.

Weirauch, *Emil,* painter, * 7.1.1909
Dukovany – CZ ⊞ Toman II.

Weirauter, *Franz Edmund* → **Weirotter,**
Franz Edmund

Weird, *R. Jasper,* master draughtsman,
f. 1906 – GB ⊞ Houfe.

Weirdt, *Frans-Karel de* → **Deweirdt,**
Frans-Karel

Weirer, *Ernst,* wood sculptor, * 31.5.1937
Murau – A ⊞ List.

Weirether, *Hans,* architect, * 6.4.1876
Stuttgart – D ⊞ ThB XXXV.

Weirich, *Ignác* (Toman II) → **Weirich,**
Ignaz

Weirich, *Ignaz* (Weirich, Ignác),
sculptor, * 22.7.1856 Fugau (Nord-
Böhmen), † 1.12.1916 Wien – A, I
⊞ ThB XXXV; Toman II.

Weirich, *Marc,* sculptor, * 18.5.1947
Colmar – F ⊞ Bauer/Carpentier VI.

Weirlechner, *Georg,* painter, † 2.7.1664
– A ⊞ ThB XXXV.

Weirotter, *Dario* (?) → **Varotari,** *Dario*
(1539)

Weirotter, *Franz Edmund,* landscape
painter, marine painter, master
draughtsman, etcher, * 23.5.1730 or
29.5.1730 or 29.5.1733 Innsbruck,
† 11.5.1771 or 13.5.1771 or 17.5.1771
Wien – A, F ⊞ Brewington;
DA XXXIII; ThB XXXV.

Weirter, *Louis,* painter, etcher,
lithographer, illustrator, * 1873
Edinburgh, † 12.1.1932 London
– GB ⊞ Bradshaw 1893/1910;
Bradshaw 1911/1930; Houfe; Lister;
McEwan; ThB XXXV; Wood.

Weis → **Weiß** (1821)

Weis, *A.,* master draughtsman, f. 1701
– CZ ⊞ Toman II.

Weis, *Alois,* master draughtsman, f. 1701
– CH ⊞ ThB XXXV.

Weis, *Anton,* painter, f. 1579 – A
⊞ ThB XXXV.

Weis, *Charlotte,* goldsmith (?), f. 1876 – A
⊞ Neuwirth Lex. II.

Weis, *Chr.*, portrait painter, f. 1701 – D
ꝏ ThB XXXV.

Weis, *David* → **Weiss**, *David* (1775)

Weis, *David*, goldsmith, * Königgrätz,
f. 1637 – D ꝏ ThB XXXV.

Weis, *Franz Joseph* → **Weiß**, *Franz
Joseph* (1735)

Weis, *Fred*, painter, f. 1924 – USA
ꝏ Falk.

Weis, *G. H.* → **Weiß**, *G. H.*

Weis, *Georg Wilhelm* → **Weiß**, *Georg
Wilhelm*

Weis, *George*, sculptor, gilder, f. 1830
– USA ꝏ Groce/Wallace.

Weis, *Hans*, painter, * 24.3.1890
Memmingen, † 4.2.1956 Memmingen
– D ꝏ Vollmer V.

Weis, *Hans Görg*, sculptor, f. 1656 – D
ꝏ ThB XXXV.

Weis, *Hans Heinrich* → **Weiss**, *Hans
Heinrich*

Weis, *Isidoro* → **Weiss**, *Isidoro*

Weis, *J. A.* → **Weiss**, *J. A.*

Weis, *Jacob*, goldsmith, f. 1613, l. 1629
– F ꝏ ThB XXXV.

Weis, *Joh. Martin (1711)* (Weis,
Johann Martin; Weis, Joh. Martin
(1)), copper engraver, * 6.3.1711
Straßburg, † 24.10.1751 Straßburg –
F ꝏ DA XXXIII; ThB XXXV.

Weis, *Joh. Nikolaus* → **Weis**, *Nikolaus*
(1657)

Weis, *Joh. Nikolaus* → **Weis**, *Nikolaus*
(1713)

Weis, *Johan* → **Weiss**, *Johan*

Weis, *Johan Lorens* → **Weiss**, *Johan
Lorens*

Weis, *Johann*, sculptor, * 1739,
† 24.11.1803 Wien – A ꝏ ThB XXXV.

Weis, *Johann (1675)* (Weise, Johann),
wood sculptor, * about 1675 Holst,
† before 3.4.1759 Kopenhagen – DK
ꝏ Weilbach VIII.

Weis, *Johann Conrad*, goldsmith, f. 1806,
† before 1811 – PL, D ꝏ ThB XXXV.

Weis, *Johann Martin (DA XXXIII)* →
Weis, *Joh. Martin* (1711)

Weis, *Johanna Sophie* → **Weiß**, *Johanna
Sophie*

Weis, *John E. (ThB XXXV)* → **Weis**,
John Ellsworth

Weis, *John Ellsworth* (Weis, John E.),
painter, * 11.9.1892 Higginsport (Ohio),
l. 1940 – USA ꝏ Falk; ThB XXXV;
Vollmer V.

Weis, *Josef* → **Weiß**, *Josef* (1760)

Weis, *Josefa* → **Weiss**, *Rosario*

Weis, *Karl Norbert*, sculptor, * 14.5.1916
Tramin – I ꝏ Vollmer V.

Weis, *Kurt* → **Weiss**, *Kurt*

Weis, *Mathias Anton* → **Weiß**, *Mathias
Anton*

Weis, *Nikolaus (1657)*, painter, * 9.9.1657
Brixen, † 11.9.1737 Brixen – I
ꝏ ThB XXXV.

Weis, *Nikolaus (1713)* (Weis, Nikolaus),
sculptor, painter (?), architect (?),
* about 1713, † before 12.9.1763 – D
ꝏ Sitzmann; ThB XXXV.

Weis, *Peter*, architect, * 1519 Gefell,
l. 1579 – D ꝏ ThB XXXV.

Weis, *Samuel Washington*, painter,
* 8.8.1870 Natchez (Mississippi), l. 1927
– USA ꝏ Falk.

Weis, *Urban* → **Weiß**, *Urban*

Weis Bentzon, *Eva*, painter, * 27.9.1944
Kopenhagen – DK ꝏ Weilbach VIII.

Weis de Rossi, *Ana*, painter, f. before
1928, l. before 1961 – E ꝏ Vollmer V.

Weisbeck, *Ignaz Franz*, reproduction
engraver, * about 1802 Nürnberg,
l. 1829 – D ꝏ ThB XXXV.

Weisbrod, *Albrecht Wilhelm Carl* →
Weisbrod, *Carl Wilhelm*

Weisbrod, *Carl Wilhelm* (Weissbrod,
Carl Wilhelm; Weißbrod, Carl), master
draughtsman, etcher, copper engraver,
* before 17.4.1743 or 1746 Stuttgart or
Greifshausen or Hamburg, † about 1806
Verden (Aller) – D ꝏ Nagel; Rump;
ThB XXXV.

Weisbrod, *Friedrich Christoph* (Weissbrod,
Friedrich Christoph), portrait painter,
enamel painter, * before 13.6.1739 or
13.6.1739 Stuttgart, † about 1803 – D,
GB ꝏ Foskett; Nagel; ThB XXXV.

Weisbrod, *Johann Philipp* (Weissbrod,
Johann Philipp), painter, mezzotinter,
* before 30.6.1704 Stuttgart,
† 22.8.1783 Ludwigsburg – D ꝏ Nagel;
ThB XXXV.

Weisbrod, *Richard*, painter, * 16.4.1906
Affoltern – CH, GB ꝏ Plüss/Tavel II.

Weisbrodt, *H. W.*, graphic artist, * 1856,
† 6.9.1927 Cincinnati (Ohio) – USA
ꝏ Falk.

Weisbrook, *Frank S.*, painter, f. 1918
– USA ꝏ Falk.

Weisbuch, *Claude*, painter, illustrator,
engraver, lithographer, * 8.2.1927
Thionville – F ꝏ Bénézit.

Weischer, *Johan Hieronimus*, goldsmith,
silversmith, * about 1645, † 1705 – DK
ꝏ Bøje II.

Weischer, *Lars* (Weischer, Lars
Johansen), painter, * about 1722,
† before 31.1.1774 Hillerød – DK
ꝏ Weilbach VIII.

Weischer, *Lars Johansen* (Weilbach VIII)
→ **Weischer**, *Lars*

Weischer, *Laurents Johansen* → **Weischer**,
Lars

Weischer, *Laurids Johansen* → **Weischer**,
Lars

Weischner, *Lukas*, bookbinder, f. 1572,
l. about 1589 – D ꝏ ThB XXXV.

Weise, painter, f. 1861 – CZ ꝏ Toman II.

Weise, *Adam*, painter, copper engraver,
* 1776 Weimar, † 1835 Halle (Saale)
– D ꝏ ThB XXXV.

Weise, *Alex (ThB XXXV)* → **Weise**,
Alexander

Weise, *Alexander* (Weise, Alex), landscape
painter, * 5.3.1883 Odessa, † 29.11.1960
München – D ꝏ Münchner Maler VI;
ThB XXXV; Vollmer V.

Weise, *Angelika*, painter, graphic artist,
* 16.3.1948 – D ꝏ ArchAKL.

Weise, *Anton* → **Wiese**, *Anton*

Weise, *Arendt* → **Wiese**, *Arendt*

Weise, *Camilla Angelika* → **Weise**,
Angelika

Weise, *Carl*, architect, * 12.4.1844
Mellingen (Weimar), † 15.9.1926
Eisenach – D ꝏ ThB XXXV.

Weise, *Carl Ehrenfried*, copper engraver,
master draughtsman, * 1752 Königstein
(Sachsen) – D ꝏ ThB XXXV.

Weise, *Carl Friedrich*, porcelain painter,
flower painter, * 2.3.1736 (?) or 1736
Meißen, † 7.6.1785 Meißen – D
ꝏ Rückert.

Weise, *Carl Gottlob*, porcelain artist,
goldsmith, * 1718 Lengefeld
(Erzgebirge), l. 12.9.1766 – D
ꝏ Rückert.

Weise, *Charles*, miniature painter, f. 1910
– USA ꝏ Falk.

Weise, *Els* → **Weise**, *Else Aleide*

Weise, *Elsa*, painter, artisan, * 12.7.1879
Halle (Saale), l. before 1942 – D
ꝏ ThB XXXV.

Weise, *Else Aleide*, portrait painter, master
draughtsman, fresco painter, linocut
artist, textile artist, * 4.8.1920 Enschede
(Overijssel) – NL ꝏ Scheen II.

Weise, *Ernst*, portrait painter, still-life
painter, * 21.8.1864 Neue Mühle
(Teltow), † 3.9.1932 Berlin – D
ꝏ ThB XXXV.

Weise, *Fridolin*, brass founder, f. 1401
– D ꝏ ThB XXXV.

Weise, *Friedrich*, portrait painter, master
draughtsman, etcher, * about 1775
Berlin, l. 1822 – D ꝏ ThB XXXV.

Weise, *Gottfried (1730)*, painter, f. 1730,
l. 1740 – D ꝏ ThB XXXV.

Weise, *Gotthelf Wilhelm*, copper
engraver, sculptor, * 1750 or 1751
Dresden, † after 1810 (?) Kassel – D
ꝏ ThB XXXV.

Weise, *I. A.* → **Weiss**, *J. A.*

Weise, *Irmgard*, ceramist, * 26.9.1944
Greiz – D ꝏ WWCCA.

Weise, *Jacob*, porcelain artist, ceramist,
* 1697 Dresden, † 27.5.1764 Meißen
– D ꝏ Rückert.

Weise, *Jochen*, painter, * 4.7.1946
Göttingen – D ꝏ BildKueHann.

Weise, *Johann (Weilbach VIII)* → **Weis**,
Johann (1675)

Weise, *Johann* → **Weise**, *Jacob*

Weise, *Johann*, carpenter, * Magdeburg,
f. 1601 – D ꝏ ThB XXXV.

Weise, *Johann Gabriel* → **Weise**, *Johann
Gottlieb*

Weise, *Johann Gottlieb*, porcelain former,
f. 1723, † 16.8.1728 Meißen – D
ꝏ Rückert.

Weise, *Johann Gottlob* → **Weise**, *Johann
Gottlieb*

Weise, *Margret*, ceramist, * 22.6.1941
Naumburg – D ꝏ WWCCA.

Weise, *Michael*, architect (?), f. 1754,
l. 1755 – PL ꝏ ThB XXXV.

Weise, *Oluf Jepsen*, miniature painter,
engraver, master draughtsman, * 1747,
† before 1796 – DK, D ꝏ Feddersen;
ThB XXXV.

Weise, *Oswald*, painter, commercial artist,
* 1880, l. 1917 – D ꝏ ThB XXXV.

Weise, *P. A.*, porcelain painter,
flower painter, f. about 1910 – D
ꝏ Neuwirth II.

Weise, *Paul (1558)*, pewter caster,
f. 1558, † before 14.10.1591 – D
ꝏ ThB XXXV.

Weise, *Paul (1924)*, painter, f. 1924 –
USA ꝏ Falk.

Weise, *Peter* → **Weis**, *Peter*

Weise, *Robert*, portrait painter,
illustrator, * 2.4.1870 Stuttgart,
† 5.11.1923 Starnberg – D ꝏ Jansa;
Münchner Maler IV; Ries; ThB XXXV.

Weise, *Rolf-Rüdiger*, ceramist, * 9.5.1941
Jena – D ꝏ WWCCA.

Weise, *Thomas*, painter, graphic artist,
* 15.10.1931 Leipzig – D ꝏ ArchAKL.

Weise, *Valentin Christoph*, copper engraver,
f. 1749, † 1773 (?) – D ꝏ ThB XXXV.

Weisel, *Deborah Delp*, painter,
lithographer, * Doylestown
(Pennsylvania), † 16.12.1951 – USA
ꝏ Falk.

Weisel, *Johann Gottlieb* → **Weise**, *Johann
Gottlieb*

Weisel, *Karl,* painter, * 12.1.1888
Weißenburg am Sand or Weißenburg
(Bayern), † 10.5.1978 Hörgas –
A, D ▭ Fuchs Geb. Jgg. II; List;
ThB XXXV; Vollmer V.

Weisen, *Hans,* stonemason, f. 1660 – D
▭ ThB XXXV.

Weisenahl, *Gottfried,* architectural painter,
portrait painter, * 18.4.1804 Trier,
† 16.12.1850 Trier – D ▭ ThB XXXV.

Weisenbach, *Andreas* (Fuchs Maler 20.Jh.
IV) → **Weißenbach,** *Andreas*

Weisenberg, *Helen Mills* (Weisenburg,
Helen M.), painter, f. 1924 – USA
▭ Falk.

Weisenborn, *Rudolph,* painter, master
draughtsman, engraver, illustrator,
* 31.10.1881 Chicago (Illinois), l. before
1961 – USA ▭ Falk; Karel; Vollmer V.

Weisenburg, *George W.,* painter, f. 1919
– USA ▭ Falk.

Weisenburg, *Helen M.* (Falk) →
Weisenberg, *Helen Mills*

Weisenburg, *Helen Mills,* painter, f. 1927
– USA ▭ Falk.

Weisenburger, *S.,* painter, f. 1913 – USA
▭ Falk.

Weisenegger, *David,* cannon founder, bell
founder, f. 1633 – A ▭ ThB XXXV.

Weisenfeld, *František,* painter, f. 1836,
l. 1852 – CZ ▭ Toman II.

Weisenfels, *František* → **Weisenfeld,**
František

Weisenfels, *Friedr. Paul* → **Weisenfels,**
Paul

Weisenfels, *Paul,* ivory carver, painter,
* 6.12.1858 Dresden, † 11.3.1939
Dresden – D ▭ ThB XXXV.

Weisenfelß, *Thomas* → **Weisfeldt,** *Thomas*

Weisenstein, *Mercurius,* assemblage artist,
conceptual artist, * 23.6.1954 Goldbach
– CH ▭ KVS.

Weisenthall, *T. V.,* marine painter,
f. 10.12.1814, l. 7.4.1829 – USA
▭ Brewington.

Weiser (1783), sculptor, f. about 1783
– CH ▭ ThB XXXV.

Weiser, *Armand,* architect, * 25.9.1887
Zürich, † 18.9.1933 Mödling – CH, A
▭ ThB XXXV; Vollmer V.

Weiser, *Bernard Pierre* (DPB II) →
Weiser, *Bernard Pieter*

Weiser, *Bernard Pieter* (Weiser, Bernard
Pierre), history painter, portrait painter,
* 30.10.1822 Tournai, † Antwerpen,
l. after 1851 – B ▭ DPB II;
ThB XXXV.

Weiser, *Franz,* wood sculptor, carver,
* 1874 Innsbruck, l. 1914 – D, A
▭ ThB XXXV.

Weiser, *Gottfried,* sculptor, stucco worker,
† about 1932 Bozen – I ▭ ThB XXXV.

Weiser, *Hermann,* architect, * 30.7.1903
Salzburg – A ▭ Vollmer V.

Weiser, *J. G.,* copper engraver, f. 1741,
l. about 1750 – L ▭ ThB XXXV.

Weiser, *Josef (1914),* painter, * 19.9.1914
Chur – CZ ▭ Toman II.

Weiser, *Joseph* (Münchner Maler IV; Ries)
→ **Weiser,** *Joseph Emanuel*

Weiser, *Joseph Emanuel* (Weiser,
Joseph), genre painter, history
painter, * 10.5.1847 Patschkau,
† 16.4.1911 München – PL, D,
I ▭ Münchner Maler IV; Ries;
ThB XXXV.

Weiser, *Karl,* glass painter, graphic
artist, * 14.7.1911 Salzburg – A
▭ Fuchs Maler 20.Jh. IV; Vollmer V.

Weiser, *Lorenz,* architect, * Landeck
(Schlesien), f. 1692, l. 1710 – PL
▭ ThB XXXV.

Weiser, *Matthäus,* stucco worker, f. 1797,
l. 1809 – D ▭ ThB XXXV.

Weiser, *Matthias,* painter, * Neisse (?),
f. 1690, † 8.2.1699 Olmütz – CZ
▭ ThB XXXV.

Weiser, *Paul,* painter, graphic artist,
* 16.7.1877 Erdmannsdorf (Thüringen),
l. before 1961 – D ▭ ThB XXXV;
Vollmer V.

Weiser, *Rudolf,* architect, * 13.12.1885
Přerov (Mähren) – CZ ▭ Toman II.

Weiser, *Theodor,* landscape painter,
genre painter, etcher, * 31.3.1862
Wien, † 25.9.1941 Wien – A
▭ Fuchs Maler 19.Jh. Erg.-Bd II; List.

Weiser, *Thomas,* painter, graphic
artist, * 20.10.1960 Wien – A
▭ Fuchs Maler 20.Jh. IV.

Weisfeldt, *Thomas,* wood sculptor, carver,
* 1670 or 1671 Kristiania, † 18.4.1721
Breslau – PL ▭ ThB XXXV.

Weisgard, *Leonard,* painter, master
draughtsman, illustrator, * 13.12.1916
New Haven (Connecticut) – USA
▭ EAAm III.

Weisgerber, *Albert* (Weissgerber, Albert),
cartoonist, painter, graphic artist,
illustrator, caricaturist, * 21.4.1878
St. Ingbert, † 10.4.1915 or 10.5.1915
Fromelle (Ypern) – D ▭ Brauksiepe;
DA XXXIII; ELU IV; Flemig;
Münchner Maler VI; Ries; ThB XXXV;
Vollmer VI.

Weisgerber, *Carl,* animal painter,
landscape painter, * 25.10.1891
Ahrweiler, l. before 1961 – D
▭ ThB XXXV; Vollmer V.

Weisgerber, *E.* → **Weisgerber,** *Carl*

Weisgerber-Pohl, *Grete,* painter, graphic
artist, * 1878 Prag, l. before 1942 – D,
GB ▭ ThB XXXV.

Weisgräber, *K. F. E.,* caricaturist, graphic
artist, sculptor, * 6.10.1927 – D
▭ Flemig.

Weisgräber, *K.F.E.* (Flemig) →
Weisgräber, *K. F. E.*

Weishäupl, *Georg,* portrait miniaturist,
portrait painter, blazoner,
* 1789 Lembach (Ober-Donau),
† 25.12.1864 Linz (Donau) – A
▭ Fuchs Maler 19.Jh. IV; ThB XXXV.

Weishammer, *Hans,* miniature painter,
f. 1582 – A ▭ ThB XXXV.

Weishaupt, *Anton,* silversmith, * 1774,
† 1832 – D ▭ ThB XXXV.

Weishaupt, *Bartholmä,* cabinetmaker,
f. 1562, † 1581 – D ▭ ThB XXXV.

Weishaupt, *Carl,* silversmith,
* 26.10.1802, † 6.11.1864 – D
▭ Sitzmann.

Weishaupt, *Daniel,* gunmaker, f. 1701
– D ▭ ThB XXXV.

Weishaupt, *Valentin,* goldsmith,
* Markdorf, f. 1572 – D
▭ ThB XXXV.

Weishaupt, *Victor,* animal painter,
landscape painter, * 6.3.1848 München,
† 23.2.1905 Karlsruhe – D ▭ Mülfarth;
Münchner Maler IV; ThB XXXV.

Weishoff, *Jacob* → **Weisshoff,** *Jacob*

Weishuhn, *Christian* → **Weishun,**
Christian

Weishun, *Christian,* goldsmith, copper
engraver, f. 1644, † 1656 or 1676
Dresden – D ▭ ThB XXXV.

Weishun, *Nicolaus,* goldsmith, jeweller,
copper engraver, * 22.11.1607
Chemnitz, † 29.5.1687 Dresden – D
▭ ThB XXXV.

Weishun, *Samuel,* copper engraver,
goldsmith, f. 1635, † after 1676 – D,
CZ ▭ ThB XXXV; Toman II.

Weiske, *Bruno,* sculptor, * 2.5.1834,
† 31.8.1859 Dresden – D
▭ ThB XXXV.

Weiske, *Wilh. Bruno* → **Weiske,** *Bruno*

Weiskönig, *Werner,* graphic artist, poster
artist, painter, * 3.11.1907 Chemnitz,
† 23.3.1982 St. Gallen – CH ▭ KVS;
LZSK; Plüss/Tavel II; Vollmer VI.

Weiskop, *Josef Franz* → **Weisskopf,** *Josef
Franz*

Weiskopf, *Bartholomäus,* sculptor, portrait
painter, * 1806 Matrei (Ost-Tirol),
l. 1832 – A ▭ Fuchs Maler 19.Jh. IV;
ThB XXXV.

Weiskopf, *Markus,* goldsmith,
silversmith, jeweller, f. 2.1920 – A
▭ Neuwirth Lex. II.

Weisl, *Friederike,* painter, * 14.9.1890
Wien, † before 8.5.1945 (?) – A
▭ Fuchs Geb. Jgg. II.

Weisman, *Gustav Oswald,* painter,
* 26.5.1926 – CDN ▭ Vollmer V.

Weisman, *Joseph,* portrait painter, f. 1822,
l. 1824 – USA ▭ Groce/Wallace.

Weisman, *Joseph (1907),* designer, graphic
artist, portrait painter, * 17.2.1907
Schenectady (New York) – USA
▭ EAAm III; Falk; Hughes.

Weisman, *Robert,* painter, f. 1925 – USA
▭ Falk.

Weismann, *Barbara Warren,* designer,
graphic artist, * 29.7.1916 Milwaukee
(Wisconsin) – USA ▭ Falk.

Weismann, *Donald LeRoy* (EAAm III) →
Weimann, *Donald LeRoy*

Weismann, *Jacques,* sculptor, illustrator,
* 18.9.1878 Paris, l. before 1942
– F ▭ Bénézit; Edouard-Joseph III;
ThB XXXV.

Weismann, *Leopold,* landscape
painter, portrait painter, * 2.10.1817
Wels, † 1.8.1887 Wels – A
▭ Fuchs Maler 19.Jh. Erg.-Bd II.

Weispacher, *Peter,* painter, f. about 1700
– A ▭ ThB XXXV.

Weiß (Baumeister-Familie) (ThB XXXV)
→ **Weiß,** *Jakob* (1640)

Weiß (Baumeister-Familie) (ThB XXXV)
→ **Weiß,** *Joh. Georg* (1709)

Weiß (Baumeister-Familie) (ThB XXXV)
→ **Weiß,** *Joh. Hermann*

Weiß (Baumeister-Familie) (ThB XXXV)
→ **Weiß,** *Joh. Jakob*

Weiß (Goldschmiede-Familie) (ThB
XXXV) → **Weiß,** *Hans Jakob* (1682)

Weiß (Goldschmiede-Familie) (ThB
XXXV) → **Weiß,** *Hans Jakob* (1732)

Weiß (Goldschmiede-Familie) (ThB
XXXV) → **Weiß,** *Hans Jakob* (1743)

Weiß (Goldschmiede-Familie) (ThB
XXXV) → **Weiß,** *Hans Kaspar* (1671)

Weiß (Goldschmiede-Familie) (ThB
XXXV) → **Weiß,** *Hans Kaspar* (1717)

Weiß (Goldschmiede-Familie) (ThB
XXXV) → **Weiß,** *Hans Konrad*

Weiß (Goldschmiede-Familie) (ThB
XXXV) → **Weiß,** *Heinrich* (1678)

Weiß (Goldschmiede-Familie) (ThB
XXXV) → **Weiß,** *Joh. Heinrich*

Weiß (Goldschmiede-Familie) (ThB
XXXV) → **Weiß,** *Kaspar* (1753)

Weiß (Goldschmiede-Familie) (ThB
XXXV) → **Weiß,** *Kaspar* (1771)

Weiß (Goldschmiede-Familie) (ThB XXXV) → **Weiß,** *Rudolf* (1748)

Weiß (Maler- und Bildhauer-Familie) (ThB XXXV) → **Gumppenberg-Pöttmes,** *Ferd. von* (Freiherr)

Weiß (Maler- und Bildhauer-Familie) (ThB XXXV) → **Weiß,** *Alois*

Weiß (Maler- und Bildhauer-Familie) (ThB XXXV) → **Weiß,** *Angelika*

Weiß (Maler- und Bildhauer-Familie) (ThB XXXV) → **Weiß,** *Anton*

Weiß (Maler- und Bildhauer-Familie) (ThB XXXV) → **Weiß,** *Franz Sales*

Weiß (Maler- und Bildhauer-Familie) (ThB XXXV) → **Weiß,** *Johann* (1738)

Weiß (Maler- und Bildhauer-Familie) (ThB XXXV) → **Weiß,** *Johann Baptist*

Weiß (Maler- und Bildhauer-Familie) (ThB XXXV) → **Weiß,** *Joseph Franz Maria*

Weiß (Maler- und Bildhauer-Familie) (ThB XXXV) → **Weiß,** *Karl* (1839)

Weiß (Maler- und Bildhauer-Familie) (ThB XXXV) → **Weiß,** *Ludwig*

Weiß (Maler- und Bildhauer-Familie) (ThB XXXV) → **Weiß,** *Ludwig Caspar*

Weiß (Maler- und Bildhauer-Familie) (ThB XXXV) → **Weiß,** *Nanette*

Weiß (Maler- und Bildhauer-Familie) (ThB XXXV) → **Weiß,** *Nikolaus* (1760)

Weiss (Maler-Familie) (ThB XXXV) → **Weiss,** *Andreas Christoph*

Weiss (Maler-Familie) (ThB XXXV) → **Weiss,** *Esaias*

Weiss (Maler-Familie) (ThB XXXV) → **Weiss,** *Joseph* (1600)

Weiss (Maler-Familie) (ThB XXXV) → **Weiss,** *Marx* (1518)

Weiss (Maler-Familie) (ThB XXXV) → **Weiss,** *Marx* (1536)

Weiß (1710), sculptor, f. 1710 – D ▭ ThB XXXV.

Weiß (1757), cabinetmaker, f. 1757 – D ▭ ThB XXXV.

Weiß (1821), architect, f. 1821, † 24.7.1827 Wertheim – D ▭ ThB XXXV.

Weiss, *A. (1841)*, reproduction engraver, f. before 1841 – D ▭ ThB XXXV.

Weiss, *Abraham,* maker of silverwork, * about 1676, † 1716 – D ▭ Seling III.

Weiss, *Adolf (1823)*, portrait painter, * about 1823 or 1823 Wien, l. 1846 – A ▭ Fuchs Maler 19.Jh. IV; ThB XXXV.

Weiss, *Adolf (1833)*, painter, f. 1833 – SK ▭ ArchAKL.

Weiss, *Adolf (1864)*, goldsmith (?), f. 1864, l. 1868 – A ▭ Neuwirth Lex. II.

Weiss, *Adolf (1908)*, goldsmith, f. 1908 – A ▭ Neuwirth Lex. II.

Weiß, *Adolph Wilh.,* architect, * 1792 Dresden – D ▭ ThB XXXV.

Weiss, *Alexander* → **Weiss,** *Alexander Herbert Christoph*

Weiss, *Alexander,* goldsmith, silversmith, f. 1890, l. 1903 – A ▭ Neuwirth Lex. II.

Weiss, *Alexander Herbert Christoph,* copper engraver, sculptor, glass painter, * 1.7.1942 Roermond (Limburg) – NL, D ▭ Scheen II.

Weiß, *Alois,* painter, * 1839 Immenstadt, † 1855 München – D ▭ ThB XXXV.

Weiß, *Amelia de,* painter, sculptor, * 1925 Moyobamba – PE ▭ Ugarte Eléspuru.

Weiß, *Andreas (1572)*, goldsmith, * 1572 (?) Pirna, † before 15.11.1613 Zwickau – D ▭ ThB XXXV.

Weiß, *Andreas (1602)*, master draughtsman, f. 1602 – D ▭ ThB XXXV.

Weiss, *Andreas Christoph,* painter, * 1536, † 1595 – D ▭ ThB XXXV.

Weiß, *Angelika,* painter, * 26.10.1797 Kempten, † 5.6.1876 Kempten – D ▭ ThB XXXV.

Weiss, *Antoine-Albert-Th.,* architect, * 1865 Colmar, l. after 1886 – F, CH ▭ Delaire.

Weiss, *Anton* (Pavière III.1; Scheen II; Waller) → **Weiß,** *Anton* (1801)

Weiß, *Anton,* painter, sculptor, * 7.9.1729 Rettenberg (Immenstadt), † 3.7.1784 Rettenberg (Immenstadt) – D ▭ ThB XXXV.

Weiß, *Anton (1685)*, painter, * 1685 Königsberg (Böhmen)(?), l. 1742 – CZ ▭ ThB XXXV.

Weiß, *Anton (1801)* (Weiss, Antonín (1801); Weiss, Anton), painter, lithographer, master draughtsman, * 6.2.1801 or 7.2.1801 or 7.2.1803 or 28.2.1803 Falkenau (Eger), † 31.1.1851 or 2.3.1851 Böhmisch-Leipa – CZ, NL ▭ Pavière III.1; Scheen II; ThB XXXV; Toman II; Waller.

Weiss, *Anton (1957)*, painter, master draughtsman, f. about 1957 – A ▭ Fuchs Geb. 20.Jh. IV.

Weiss, *Antonín (1801)* (Toman II) → **Weiß,** *Anton* (1801)

Weiß, *Arnold,* sculptor, stonemason, f. 1714, l. 1739 – D ▭ Sitzmann; ThB XXXV.

Weiß, *Arthur,* portrait painter, marine painter, * 1.11.1866 Rudau, l. 1928 – RUS, D ▭ ThB XXXV.

Weiss, *Aryeh,* painter, graphic artist, * Ungarn, l. 1969 – IL ▭ List.

Weiss, *August,* landscape painter, illustrator, * 30.4.1894 Wien, † 12.4.1944 Wien – A ▭ Fuchs Geb. Jgg. II.

Weiß, *Augustin,* sculptor, * 8.8.1664 Moosbrunn (Nieder-Österreich), † 1733 Heiligenkreuz – A ▭ ThB XXXV.

Weiss, *Augustín (1867/1900)*, architect, f. 1867 – SK ▭ ArchAKL.

Weiß, *B. Kaspar,* painter, f. 1825 – D ▭ ThB XXXV.

Weiss, *Bartholomäus Ignaz,* graphic artist, miniature painter, * about 1740 or 1730 München, † 26.12.1814 or 1815 München – D ▭ Münchner Maler IV; Schidlof Frankreich; ThB XXXV.

Weiss, *Bertha Helene Ebba,* painter, artisan, * 18.1.1869 Reval, † 20.2.1947 Blankenburg (Harz) – EW, D ▭ Hagen.

Weiss, *Bertram* → **Weiss,** *Bertram Adam Thomas*

Weiss, *Bertram Adam Thomas,* cartoonist, illustrator, graphic artist, * 16.5.1919 Salzburg – A, NL ▭ Scheen II.

Weiss, *Bonaventura* (Merlo; Nagel) → **Weiß,** *Bonaventura*

Weiß, *Bonaventura,* master draughtsman, miniature painter, lithographer, * 1810 or 1812 Ludwigsburg or Stuttgart or Hofen (Bodensee), † 1875 Stuttgart – D ▭ Merlo; Nagel; ThB XXXV.

Weiß, *Carl (1804)*, portrait painter, genre painter, * 1804 Kassel – D ▭ ThB XXXV.

Weiss, *Carl (1860)* (Fuchs Maler 19.Jh. Erg.-Bd IV; Fuchs Maler 19.Jh. IV) → **Weiß,** *Karl* (1860)

Weiss, *Carl (1894)*, porcelain painter (?), f. 1894 – CZ ▭ Neuwirth II.

Weiss, *Carl Dietrich,* architect, * 3.2.1754 Bamberg, † 1805 or 2.1.1808 – D ▭ Sitzmann.

Weiß, *Carl Julius Gottlieb,* goldsmith, f. 1841, l. 1873 – PL ▭ ThB XXXV.

Weiß, *Caspar,* wood sculptor, carver, * 1509 – A ▭ ThB XXXV.

Weiss, *Caspar (1688)*, painter, * 4.1.1688 Mülhausen, † 25.7.1745 Mülhausen – F ▭ ThB XXXV.

Weiss, *Charles (1872)*, painter, * 13.7.1872 Tieffenbach, † 30.11.1962 Barr – F ▭ Bauer/Carpentier VI.

Weiss, *Charles (1883)* (Weiss, Charles), painter, f. before 1883, l. 1883 – F ▭ Bauer/Carpentier VI.

Weiß, *Charlotte* (Weiß, Charlotte Marie), painter, * 24.6.1870 Basel, † 29.12.1961 Herrliberg – CH ▭ Brun IV; Plüss/Tavel II; ThB XXXV.

Weiss, *Charlotte Marie* (Brun IV) → **Weiß,** *Charlotte*

Weiss, *Charlotte Marie* (Plüss/Tavel II) → **Weiß,** *Charlotte*

Weiß, *Christian* → **Weisse,** *Christian*

Weiß, *Christian (1629)*, mason, f. 24.2.1629, l. 1644 – A ▭ ThB XXXV.

Weiß, *Christian (1856)*, landscape painter, * 4.6.1856 Biberach an der Riss, † 24.5.1917 Biberach an der Riss – D ▭ ThB XXXV.

Weiß, *Christoph* → **Weiß,** *Christian* (1629)

Weiss, *Christopher,* seal carver (?), f. 1648, l. 1653 – DK ▭ Weilbach VIII.

Weiss, *Clothilde* → **Weiss,** *Klothilde*

Weiß, *Conrad (1527)*, goldsmith, f. 1527, l. 1530 – D ▭ Zülch.

Weiß, *Conrad (1569)*, illuminator, † 17.10.1569 Frankfurt (Main) – D ▭ Zülch.

Weiß, *Conrad (1666)* (Weiß, Conrad), goldsmith, * 1638 Nürnberg, † 1703 – D ▭ Kat. Nürnberg; ThB XXXV.

Weiß, *Conrad (1776)*, genre painter, * 1776 Bayreuth, † about 1838 – D ▭ ThB XXXV.

Weiss, *David (1572)*, painter, f. 1572, l. about 1600 – D ▭ ThB XXXV.

Weiss, *David (1775)*, copper engraver, * 15.1.1775 Strigno, † 1846 – A ▭ ThB XXXV.

Weiss, *David (1946)*, sculptor, video artist, filmmaker, photographer, * 21.6.1946 Zürich – CH ▭ KVS.

Weiss, *Dick,* glass artist, * 24.6.1946 Everett (Washington) – USA ▭ WWCGA.

Weiß, *Dionys Roman,* painter, * 26.2.1758 Rettenberg (Immenstadt), † 22.6.1808 Kempten – D ▭ ThB XXXV.

Weiss, *Dorothea Patterson,* painter, * 15.2.1910 Philadelphia (Pennsylvania) – USA ▭ EAAm III.

Weiss, *E.,* porcelain painter (?), f. 1894 – D ▭ Neuwirth II.

Weiss, *Eduard,* portrait painter, * 21.12.1838 Kukane, l. 1918 – CZ ▭ Toman II.

Weiß, *Eduard Karl,* landscape painter, architect, * 1812 Graudenz, l. 1834 – D ▭ ThB XXXV.

Weiss, *Eleazar* → **Albin,** *Eleazar* (1713)

Weiss, *Elias,* goldsmith, jeweller, f. 1912 – A ▭ Neuwirth Lex. II.

Weiss, *Ellen,* etcher, * 1938 Berlin – D ▭ BildKueHann.

Weiss, *Emil (1867)*, goldsmith (?), f. 1867 – A ▭ Neuwirth Lex. II.

Weiss, *Emil (1891),* goldsmith (?), f. 1891, l. 1909 – A ⊐ Neuwirth Lex. II.

Weiss, *Emil (1908 Goldarbeiter),* goldsmith, f. 1908 – A ⊐ Neuwirth Lex. II.

Weiss, *Emil (1908 Silberarbeiter),* goldsmith, maker of silverwork, f. 1908 – A ⊐ Neuwirth Lex. II.

Weiss, *Emil Rudolf* (Mülfarth; Pavière III.2; Ries) → **Weiß,** *Emil Rudolf*

Weiß, *Emil Rudolf,* fruit painter, graphic artist, artisan, book designer, typographer, typeface artist, designer, flower painter, * 12.10.1875 Lahr (Baden), † 7.11.1942 Meersburg – D ⊐ Davidson II.2; Jansa; Mülfarth; Pavière III.2; Ries; ThB XXXV; Vollmer V.

Weiss, *Emile Georges* (Pavière III.2) → **Weiss,** *Géo*

Weiss, *Emilio,* engraver, * 1827 or 1828 Frankreich, l. 1.7.1880 – USA, MEX ⊐ Karel.

Weiss, *Erich,* painter, sculptor, stage set designer, * 15.5.1912 Zürich – CH ⊐ LZSK.

Weiss, *Erminenheld von,* carver, turner, * 26.6.1902 Moskau, † 18.10.1963 Göttingen – D ⊐ Hagen.

Weiß, *Ernst,* plaque artist, * 2.6.1898 Ragl (Gablonz), l. before 1962 – D, A ⊐ Vollmer VI.

Weiß, *Erwin,* painter, woodcutter, * 10.11.1899 Dresden-Klotzsche, l. before 1961 – D ⊐ ThB XXXV; Vollmer V.

Weiss, *Esaias,* painter, f. 1572, † before 1610 – D ⊐ ThB XXXV.

Weiss, *Eugène,* architect, * 1853 Wien, l. after 1875 – A ⊐ Delaire.

Weiß, *Felix,* sculptor, * 1908 Wien – A, GB ⊐ ThB XXXV; Vollmer V.

Weiss, *Ferdinand* → **Weiss,** *Ferdinand Friedr. Wilh.*

Weiss, *Ferdinand Friedr. Wilh.* (ThB XXXV) → **Weiss,** *Ferdinand Friedrich Wilh.*

Weiss, *Ferdinand Friedrich Wilh.* (Weiss, Ferdinand Friedr. Wilh.), painter, illustrator, * 10.8.1814 Magdeburg, † 23.1.1878 Berlin – D ⊐ ThB XXXV.

Weiss, *Fränkel Jassel,* goldsmith, maker of silverwork, f. 1908 – A ⊐ Neuwirth Lex. II.

Weiss, *František Ignác* (Toman II) → **Weiß,** *Ignaz*

Weiß, *Franz (1800),* gilt design painter, f. 1800, l. 1808 – A ⊐ ThB XXXV.

Weiss, *Franz (1817),* porcelain painter, f. 25.6.1817, l. 1821 – A ⊐ Fuchs Maler 19.Jh. Erg.-Bd II.

Weiß, *Franz (1903),* fresco painter, graphic artist, artisan, * 1903 München – D ⊐ Vollmer V.

Weiss, *Franz (1921),* painter, sculptor, restorer, * 18.1.1921 Tregistgraben (Voitsberg) – A ⊐ Fuchs Maler 20.Jh. IV; List.

Weiss, *Franz (1922),* goldsmith (?), † 1922 – A ⊐ Neuwirth Lex. II.

Weiß, *Franz Anton* → **Weiß,** *Anton*

Weiß, *Franz Carl,* painter, f. 1685 – D ⊐ Markmiller.

Weiß, *Franz Ignaz* → **Weiß,** *Ignaz*

Weiß, *Franz Josef,* architect, * 24.5.1876 Zwickau (Böhmen), l. 1918 – D, PL ⊐ ThB XXXV.

Weiss, *Franz Joseph* → **Weiss,** *Joseph* (1699)

Weiß, *Franz Joseph (1735),* painter, * 15.2.1735 Hüfingen, † 14.6.1790 Donaueschingen – D ⊐ ThB XXXV.

Weiß, *Franz Joseph (1772),* painter, f. 1772, l. 1789 – CH ⊐ ThB XXXV.

Weiß, *Franz Sales,* painter, sculptor, * 6.2.1773 Rettenberg (Immenstadt), † 24.4.1824 Znaim – D, A ⊐ ThB XXXV.

Weiss, *Frédéric* (Weiss, Fréderic-Charles-Louis), architectural draughtsman, lithographer, etcher, * 2.2.1842 Strasbourg, † 27.2.1912 – F ⊐ Bauer/Carpentier VI; Ries; ThB XXXV.

Weiss, *Fréderic-Charles-Louis* (Bauer/Carpentier VI) → **Weiss,** *Frédéric*

Weiß, *Friedrich,* landscape painter, marine painter, f. before 1846, l. 1870 – D ⊐ ThB XXXV.

Weiss, *Fritz* → **Weiss,** *Frédéric*

Weiß, *G. H.,* goldsmith, f. 1785, l. 1798 – D ⊐ ThB XXXV.

Weiß, *Gabriel,* painter, sculptor, altar architect, * Wurzach (?), f. 1724, l. 1749 – D ⊐ ThB XXXV.

Weiss, *Géo* (Weiss, Emile Georges; Weiss, Georges), fruit painter, landscape painter, * 20.1.1861 Straßburg, † Paris, l. 1929 – F ⊐ Bauer/Carpentier VI; Neuwirth II; Pavière III.2; Schurr IV; ThB XXXV.

Weiss, *Georg (1580),* goldsmith, * Markirch, f. 1580, † 1591 – D ⊐ Seling III.

Weiß, *Georg (1621),* goldsmith, iron cutter, * Nürnberg (?), f. about 1621, l. 1637 – D ⊐ ThB XXXV.

Weiß, *Georg Daniel,* goldsmith, f. 1706, l. 1748 – D ⊐ ThB XXXV.

Weiß, *Georg Ludwig,* sculptor, * 2.1.1796 St. Georgen, l. 1827 – RO, D ⊐ Sitzmann.

Weiß, *Georg Wilhelm,* goldsmith, * 1748 Stallupönen, † 17.6.1828 Memel – D, LT ⊐ ThB XXXV.

Weiss, *Georges* (Bauer/Carpentier VI; Neuwirth II) → **Weiss,** *Géo*

Weiß, *Gottfried,* painter, engraver, * 1.10.1804 Zürich, † 27.10.1864 Zürich – CH ⊐ Brun III; ThB XXXV.

Weiß, *Gregor* → **Weiss,** *Gregor*

Weiss, *Gregor,* stucco worker, f. 1687 – D ⊐ Schnell/Schedler.

Weiss, *Gunilla* → **Palmstierna-Weiss,** *Gunilla*

Weiß, *Gustav (1755),* goldsmith, * 1.3.1755, † 4.4.1818 – EW ⊐ ThB XXXV.

Weiß, *Gustav (1886)* (ThB XXXV) → **Weiss,** *Gustav (1886)*

Weiss, *Gustav (1886),* painter, graphic artist, * 17.1.1886 St. Gallen, † 18.7.1973 Rüdlingen – CH ⊐ Brun IV; LZSK; Plüss/Tavel II; Plüss/Tavel Nachtr.; ThB XXXV; Vollmer V.

Weiss, *Gustav (1887),* master draughtsman, * 1887 Ústí nad Orlicí – CZ ⊐ Toman II.

Weiss, *Gustave,* painter, * 10.5.1884 Kingersheim, † 11.11.1955 Mulhouse (Elsaß) – F ⊐ Bauer/Carpentier VI.

Weiß, *H.* → **Weiß,** *J. H.*

Weiß, *Hanns,* architect, f. 1520, l. 1524 – SLO ⊐ ThB XXXV.

Weiß, *Hans (1491),* painter, f. 1491 – D ⊐ Sitzmann.

Weiß, *Hans (1548),* stonemason, f. 1548, l. 1587 – D ⊐ ThB XXXV.

Weiß, *Hans (1567),* pewter caster, f. 1567 – D ⊐ ThB XXXV.

Weiss, *Hans (1624),* minter, * Worms, f. 1624 – F, D ⊐ Brune.

Weiß, *Hans (1628),* stonemason, * Berghausen (?), f. 1628 – D ⊐ ThB XXXV.

Weiss, *Hans (1643),* pewter caster, * 17.2.1643, † 15.10.1693 – CH ⊐ Bossard; ThB XXXV.

Weiss, *Hans (1914),* landscape painter, watercolourist, * 23.12.1914 Aue (Erzgebirge) – D ⊐ Vollmer V.

Weiss, *Hans Heinrich,* goldsmith, f. 1653, † 1662 – D ⊐ ThB XXXV.

Weiß, *Hans Jakob (1682)* (Weiß, Hans Jakob (1)), goldsmith, * 21.2.1682, † 1765 – CH ⊐ Brun III; ThB XXXV.

Weiß, *Hans Jakob (1732)* (Weiß, Hans Jakob (2)), goldsmith, * 6.10.1732, † 1812 – CH ⊐ Brun III; ThB XXXV.

Weiß, *Hans Jakob (1743)* (Weiß, Hans Jakob (3)), goldsmith, * 1743, † 1796 – CH ⊐ Brun III; ThB XXXV.

Weiss, *Hans Joachim,* master draughtsman, painter, * 1925 Lauenburg – D ⊐ BildKueFfm.

Weiß, *Hans Kaspar (1671)* (Weiß, Hans Kaspar (1)), goldsmith, * 1671, l. 1730 – CH ⊐ Brun III; ThB XXXV.

Weiß, *Hans Kaspar (1717)* (Weiß, Hans Kaspar (2)), goldsmith, * 10.10.1717, † 30.12.1788 – CH ⊐ Brun III; ThB XXXV.

Weiß, *Hans Konrad,* goldsmith, * 1678, † 1727 – CH ⊐ Brun III; ThB XXXV.

Weiß, *Hans Rudolf,* glass painter, * 20.10.1805 Zürich, † 3.9.1874 Zürich – CH ⊐ ThB XXXV.

Weiss, *Hans Werner,* painter, architect, * 2.12.1922 Leoben – A ⊐ Fuchs Maler 20.Jh. IV; List.

Weiss, *Harvey,* sculptor, * 1922 New York – USA ⊐ EAAm III.

Weiß, *Hedwig,* genre painter, * 26.5.1860 Königsberg, † 1923 Berlin – D ⊐ Ries; ThB XXXV.

Weiß, *Heinrich (1678),* goldsmith, f. 1678, l. 1693 – CH ⊐ ThB XXXV.

Weiß, *Heinrich (1801)* (Weiß, Heinrich), cabinetmaker, f. 1801 – D ⊐ Sitzmann.

Weiß, *Heinrich (1820),* lithographer, topographer, * 18.2.1820 Zug, † 9.12.1877 – CH ⊐ Brun III.

Weiss, *Heinrich (1908),* goldsmith, f. 1908 – A ⊐ Neuwirth Lex. II.

Weiss, *Heinrich (1925),* portrait painter, genre painter, * about 1925 – A ⊐ Fuchs Geb. Jgg. II.

Weiss, *Helene* → **Weiss,** *Hella*

Weiss, *Helfried* (Barbosa) → **Weiss,** *Helfried Eduard*

Weiss, *Helfried Eduard* (Weiss, Helfried), wood engraver, screen printer, watercolourist, * 8.8.1911 Kronstadt (Siebenbürgen) – RO ⊐ Barbosa; Vollmer V.

Weiss, *Helga* → **Henschen,** *Helga*

Weiss, *Hella,* painter, * 18.8.1889 Wien, † 12.12.1950 Wien – A ⊐ Fuchs Geb. Jgg. II.

Weiß, *Hermann,* painter, engraver, * 2.4.1822 Hamburg, † 21.4.1897 Berlin – D ⊐ ThB XXXV.

Weiss, *Hermann (1913),* goldsmith, silversmith, jeweller, f. 1913 – A ⊐ Neuwirth Lex. II.

Weiss, *Hieronymus,* gunmaker, f. 1729, † about 1788 – D ⊐ ThB XXXV.

Weiss, *Hugh,* painter, * 1925 – USA ⊐ Vollmer VI.

Weiss, *Hugo,* goldsmith (?), f. 1867 – A ⊐ Neuwirth Lex. II.

Weiss, *Hugo (1922),* goldsmith (?), f. 1922 – A ⊐ Neuwirth Lex. II.

Weiß, *Ignaz* (Weiss, František Ignáč), sculptor, f. 1748, † 30.3.1756 Prag-Neustadt – CZ ⌑ ThB XXXV; Toman II.

Weiss, *Ignaz (1893),* goldsmith(?), f. 1893, l. 1898 – A ⌑ Neuwirth Lex. II.

Weiss, *Isidoro,* copper engraver, * 4.4.1774 Strigno – PL, LT, A ⌑ ThB XXXV.

Weiss, *Ivan,* ceramist, designer, * 23.7.1946 Kopenhagen – DK ⌑ Weilbach VIII.

Weiß, *J.* → **Weiß,** *Bonaventura*

Weiß, *J. (1781),* building craftsman, f. 1781, l. 1792 – D ⌑ ThB XXXV.

Weiß, *J. (1818),* painter, * Hundwil (Appenzell)(?), f. 1818, l. 1822 – CH ⌑ ThB XXXV.

Weiss, *J. (1879)* (Weiss, J.), painter, f. before 1879, l. 1879 – F ⌑ Bauer/Carpentier VI.

Weiss, *J. A.,* painter, f. 1735, l. 1740 – S ⌑ SvKL V.

Weiss, *J. H.,* gunmaker, f. about 1730, l. 1750 – D ⌑ ThB XXXV.

Weiß, *Jacob (1584),* form cutter, f. 29.9.1584 – D ⌑ Zülch.

Weiß, *Jacob (1630),* painter, f. 1630 – D ⌑ ThB XXXV.

Weiss, *Jacob (1697),* pewter caster, f. 1697 – D ⌑ ThB XXXV.

Weiss, *Jacob (1859),* lithographer, engraver, f. 1859, l. after 1859 – USA ⌑ Groce/Wallace.

Weiß, *Jakob (1640)* (Weiß, Jakob (1610)), mason, * about 1610 Ködnitz, † before 18.8.1667 Kulmbach – D ⌑ Sitzmann; ThB XXXV.

Weiß, *Jakob (1840),* goldsmith, f. 1840 – A ⌑ ThB XXXV.

Weiss, *Ján (1480),* carver, f. 1480, l. 1521 – SK ⌑ ArchAKL.

Weiss, *Jan (1777),* copper engraver, * 1777 Prag – CZ ⌑ Toman II.

Weiss, *Jaroslav,* painter, * 5.3.1902 Prag – CZ ⌑ Toman II.

Weiss, *Jeannette,* glass painter, f. 1901 – F ⌑ Bénézit.

Weiss, *Joachim,* goldsmith, * Greiffenberg (Schlesien), f. 1624, † 1657 – D, A, H ⌑ Seling III; ThB XXXV.

Weiss, *Joaquín E.,* architect, f. 1936 – C ⌑ EAAm II.

Weiß, *Joh. Anton,* architect, * 24.1.1791 Bayreuth, l. 1816 – D ⌑ Sitzmann; ThB XXXV.

Weiß, *Joh. Benjamin,* goldsmith, * 30.10.1742 Schneeberg, † 13.5.1813 Bayreuth – D ⌑ Sitzmann.

Weiß, *Joh. Bernhard,* sculptor, f. 1755 – A ⌑ ThB XXXV.

Weiß, *Joh. Conrad* (Sitzmann) → **Weiß,** *Johann Conrad (1723)*

Weiß, *Joh. Conrad (1720),* copper engraver(?), f. 1720 – YU ⌑ ThB XXXV.

Weiß, *Joh. Conrad (1774),* painter, * 26.12.1774 Bayreuth – D ⌑ Sitzmann.

Weiß, *Joh. Georg (1709)* (Weiß, Johann Georg (1709)), architect, * 6.8.1709 Bayreuth, † 1747 – D ⌑ Sitzmann; ThB XXXV.

Weiß, *Joh. Heinrich* (Weiß, Johann Heinrich), goldsmith, f. 1767, † 1820 – CH ⌑ Brun III; ThB XXXV.

Weiß, *Joh. Hermann* (Weiß, Johann Hermann), * before 15.8.1679 or 15.8.1679 Bayreuth, † 30.3.1733 Bayreuth – D ⌑ Sitzmann; ThB XXXV.

Weiß, *Joh. Jakob* (Weiß, Johann Jacob), mason, architect, * before 22.6.1648 or 22.6.1648 Kulmbach, † before 11.11.1708 or 11.11.1708 Bayreuth – D ⌑ Sitzmann; ThB XXXV.

Weiß, *Joh. Jakob (1754)* → **Wyß,** *Joh. Jakob (1754)*

Weiß, *Joh. Kaspar* → **Weiß,** *Ludwig Caspar*

Weiss, *Joh. Martin* → **Weis,** *Joh. Martin (1711)*

Weiß, *Joh. Nik.,* sculptor, * about 1713 Neustadt (Saale) – D ⌑ Sitzmann.

Weiss, *Joh. Peter,* pewter caster, f. 1723 – D ⌑ ThB XXXV.

Weiß, *Joh. Rudolf* → **Weiß,** *Rudolf (1846)*

Weiss, *Johan,* cabinetmaker, ornamental sculptor, f. about 1716, l. 1731 – DK ⌑ ThB XXXV.

Weiss, *Johan Lorens,* engraver, * about 1714, † 7.5.1754 Stockholm – S ⌑ SvKL V.

Weiß, *Johann (1687),* founder, * about 1687, l. 1727 – D ⌑ Sitzmann.

Weiß, *Johann (1738),* painter, * 4.1.1738 Rettenberg (Immenstadt), † 31.12.1776 Kaufbeuren – A, D ⌑ ThB XXXV.

Weiss, *Johann (1745),* painter, * 1745 or 1747 Prag-Neustadt, † 13.11.1787 Prag-Neustadt – CZ ⌑ ThB XXXV.

Weiß, *Johann (1765),* locksmith, f. 1765 – D ⌑ ThB XXXV.

Weiß, *Johann (1774),* copper engraver, * 1774, † 15.3.1809 Wien – A ⌑ ThB XXXV.

Weiß, *Johann (1782),* goldsmith, f. 1782, l. about 1783 – D ⌑ ThB XXXV.

Weiß, *Johann (1794),* minter, * 1794, † 29.4.1861 Wien – A ⌑ ThB XXXV.

Weiß, *Johann (1796),* cabinetmaker, f. 1796, l. 1800 – RUS, D ⌑ ThB XXXV.

Weiss, *Johann (1863),* painter, * 5.11.1863 Brezova, † 23.9.1935 Wien – A ⌑ Fuchs Maler 19.Jh. Erg.-Bd II.

Weiß, *Johann Ambrosius,* instrument maker, * Füßen (Tirol), f. 1585 – CH ⌑ Brun IV.

Weiß, *Johann Bapt. (1812)* (Weiss, Johann Baptist (1812)), marine painter, graphic artist, * 1812 München, † 1879 München – D ⌑ Münchner Maler IV; ThB XXXV.

Weiß, *Johann Bapt. (1889),* sculptor, f. 1889, l. 1892 – D ⌑ ThB XXXV.

Weiss, *Johann Baptist,* painter, sculptor, * 10.8.1801 Kempten, † 3.12.1856 Dillingen – D ⌑ ThB XXXV.

Weiss, *Johann Baptist (1812)* (Münchner Maler IV) → **Weiß,** *Johann Bapt. (1812)*

Weiß, *Johann Conrad (1699)* (Weiß, Johann Conrad), goldsmith, * 1670 Nürnberg, l. 1751 – D ⌑ Kat. Nürnberg; ThB XXXV.

Weiß, *Johann Conrad (1723)* (Weiß, Joh. Conrad), mason, f. 1723, † before 1763 – D ⌑ Sitzmann; ThB XXXV.

Weiß, *Johann Georg (1709)* (Sitzmann) → **Weiß,** *Joh. Georg (1709)*

Weiß, *Johann Heinrich* (Brun III) → **Weiß,** *Joh. Heinrich*

Weiß, *Johann Heinrich (1650)* → **Wyß,** *Johann Heinrich*

Weiß, *Johann Heinrich (1759),* topographer, master draughtsman, engineer, * 1759 Straßburg, † 27.1.1826 Freiburg im Breisgau – F, D ⌑ Brun III.

Weiß, *Johann Hermann* (Sitzmann) → **Weiß,** *Joh. Hermann*

Weiß, *Johann Jacob* (Sitzmann) → **Weiß,** *Joh. Jakob*

Weiß, *Johann Joachim,* silversmith, * 1752 – D ⌑ ThB XXXV.

Weiß, *Johann Joseph,* sculptor, f. 1694, † 17.5.1707 – PL ⌑ ThB XXXV.

Weiß, *Johann Michael,* goldsmith, * Wien(?), f. 1752, l. 1763 – D, A ⌑ ThB XXXV.

Weiß, *Johann Rudolf* (Brun III) → **Weiß,** *Rudolf (1846)*

Weiß, *Johann Wilhelm,* goldsmith, * 1732, † after 1804 – D ⌑ ThB XXXV.

Weiß, *Johanna Sophie,* porcelain painter, * 1760 Meißen, † 18.1.1813 Meißen – D ⌑ Rückert.

Weiss, *Johannes (1704)* (Weiss, Johannes), painter, * 23.3.1704 Mülhausen, † 11.5.1757 Mülhausen – F ⌑ ThB XXXV.

Weiß, *Johannes (1810),* portrait painter, genre painter, * 24.3.1810 Hundwil (Appenzell), † 14.4.1900 Hundwil – CH ⌑ Brun III; ThB XXXV.

Weiss, *Jos. Carl* → **Weiss,** *Joseph (1699)*

Weiss, *José,* landscape painter, * 22.1.1859 Paris, † 1919 Houghton (Arundel) – F, GB ⌑ Johnson II; ThB XXXV; Vollmer V; Wood.

Weiß, *Josef (1690),* sculptor, * Ottmachau, f. 1690, † 1707 Ottmachau – PL ⌑ ThB XXXV.

Weiss, *Josef (1760)* (Fuchs Maler 19.Jh. IV) → **Weiß,** *Josef (1760)*

Weiß, *Josef (1760),* seal engraver, history painter, portrait painter, * about 1760, † 5.12.1842 Salzburg – A ⌑ Fuchs Maler 19.Jh. IV; ThB XXXV.

Weiss, *Josef (1779),* master draughtsman, * about 1779 Prag, l. 1815 – CZ ⌑ Toman II.

Weiß, *Josef (1802),* master draughtsman, f. 1802, l. 1806 – A, CZ ⌑ ThB XXXV.

Weiss, *Josef (1821),* steel engraver, * 1821, † 30.5.1852 Prag – CZ ⌑ Toman II.

Weiss, *Josef (1864),* goldsmith(?), f. 1864, l. 1873 – A ⌑ Neuwirth Lex. II.

Weiss, *Josef (1866),* sculptor, f. 1866 – CZ ⌑ Toman II.

Weiss, *Josef (1867)* (Weiss, Josef), goldsmith(?), f. 1867 – A ⌑ Neuwirth Lex. II.

Weiss, *Josef (1889/1909),* goldsmith, f. 1889, l. 1909 – A ⌑ Neuwirth Lex. II.

Weiss, *Josef (1889/1914),* goldsmith, f. 1889, l. 1914 – A ⌑ Neuwirth Lex. II.

Weiß, *Josef (1894),* graphic artist, sculptor, * 27.8.1894 München, l. before 1961 – D ⌑ ThB XXXV; Vollmer V.

Weiss, *Josef (1913),* goldsmith(?), f. 1913 – A ⌑ Neuwirth Lex. II.

Weiss, *Josef (1919),* goldsmith, jeweller, f. 1919 – A ⌑ Neuwirth Lex. II.

Weiß, *Joseph* → **Weiß,** *Jakob (1840)*

Weiss, *Joseph (1600),* painter, f. 1600, l. 1612 – D ⌑ ThB XXXV.

Weiss, *Joseph (1699),* porcelain painter, copper engraver, * 8.10.1699 Bergatreute (Württemberg), † 16.11.1770 München – D ⌑ ThB XXXV.

Weiss, *Joseph Andreas* (Münchner Maler IV) → **Weiß,** *Joseph Andreas*

Weiß, *Joseph Andreas,* architectural painter, veduta painter, * 31.7.1814 Freising, † 20.4.1887 München – RUS, D ⌑ Münchner Maler IV; ThB XXXV.

Weiß, *Joseph Anton,* master draughtsman,
* 1787 Murnau, † 3.5.1878 München
– D ▭ ThB XXXV.

Weiß, *Joseph Franz Maria,* painter,
* 14.9.1797 Rettenberg (Immenstadt),
† 11.8.1890 Mauer (Wien) – A, D
▭ ThB XXXV.

Weiß, *Joseph Ignaz,* painter,
* Kempten (?), f. 1756, l. 1788 – CH
▭ ThB XXXV.

Weiss, *Jozef,* carver, * 1897, † 1968
– SK ▭ ArchAKL.

Weiss, *Julius (1901)* (Weiss, Julius),
painter, f. 1901 – D ▭ Nagel.

Weiss, *Julius (1912),* painter, graphic artist,
* 17.4.1912 Portland (Maine) – USA
▭ Falk.

Weiß, *Karl* → **Weiß,** *Christian* (1856)

Weiß, *Karl (1839),* animal painter,
* 6.12.1839 Dillingen, † 14.8.1914
Augsburg – D ▭ ThB XXXV.

Weiß, *Karl (1860)* (Weiss, Carl
(1860)), painter, * 28.1.1860
Brünn, † 5.1.1931 Wien – A
▭ Fuchs Maler 19.Jh. Erg.-Bd II;
Fuchs Maler 19.Jh. IV; ThB XXXV.

Weiss, *Karl (1876),* porcelain painter (?),
f. 1876, l. 1894 – A ▭ Neuwirth II.

Weiß, *Kaspar (1753)* (Weiß, Kaspar (1)),
goldsmith, engraver, * 1753, † 2.1808
– CH ▭ Brun III; ThB XXXV.

Weiß, *Kaspar (1771)* (Weiß, Kaspar
(2)), goldsmith, * 1771, l. 1796 – CH
▭ Brun III; ThB XXXV.

Weiss, *Klavs,* ceramist, graphic artist,
* 9.5.1956 Sønderburg – DK
▭ Weilbach VIII.

Weiss, *Klothilde,* painter, * 16.2.1884
Wien, † 4.1.1943 Wien – A
▭ Fuchs Geb. Jgg. II.

Weiß, *Konrad* → **Weiß,** *Dionys Roman*

Weiß, *Kurt* (ThB XXXV) → **Weiss,** *Kurt*

Weiss, *Kurt,* painter, * 23.1.1895
Laa an der Thaya, l. 1947 – A
▭ Fuchs Geb. Jgg. II; ThB XXXV;
Vollmer V.

Weiss, *Ladislaus,* painter, * 1946 Novisad
– D ▭ Nagel.

Weiss, *Laurence,* painter, * 16.7.1908
Paris, † 30.9.1988 Boulogne-
Billancourt (Hauts-de-Seine) – F
▭ Bauer/Carpentier VI.

Weiss, *Leo,* painter, photographer,
* 11.7.1912 Köttmannsdorf – A
▭ Fuchs Maler 20.Jh. IV; List.

Weiss, *Leopold,* goldsmith (?), f. 1894,
l. 1899 – A ▭ Neuwirth Lex. II.

Weiß, *Ludwig,* sculptor, painter,
* 10.8.1768 Rettenberg (Immenstadt),
† 16.5.1843 Kempten – D
▭ ThB XXXV.

Weiß, *Ludwig Caspar,* painter, * 22.8.1793
Rettenberg (Immenstadt), † 17.9.1867
Immenstadt – D ▭ ThB XXXV.

Weiss, *M. (1922),* jeweller, clockmaker,
f. 1922 – A ▭ Neuwirth Lex. II.

Weiss, *Marcus* → **Weiss,** *M.* (1922)

Weiß, *Maria Angelika* → **Weiß,** *Angelika*

Weiss, *Maria del Rosario* → **Weiss,**
Rosario

Weiss, *Markus (1867)* (Weiss, Markus
(Goldschmied ?)), goldsmith (?), f. 1867
– A ▭ Neuwirth Lex. II.

Weiss, *Martin (1586),* painter, f. 1586 – D
▭ ThB XXXV.

Weiß, *Martin (1627),* goldsmith,
* 10.11.1627 Bozen, † 26.7.1701
Unterinn – I ▭ ThB XXXV.

Weiss, *Martin* (1740) (Toman II) → **Weiß,**
Martin (1740)

Weiß, *Martin (1740),* sculptor,
* 22.11.1740 Prag – CZ ▭ Toman II.

Weiss, *Marx (1518),* painter, f. 1518,
l. 1520 – D ▭ ThB XXXV.

Weiss, *Marx (1536),* painter, f. 1536,
† 25.2.1580 Überlingen – D
▭ ThB XXXV.

Weiss, *Mary L.,* painter, * Mauch Chunk
(Pennsylvania), f. 1925 – USA ▭ Falk.

Weiß, *Mathias Anton,* architectural
draughtsman, f. 1711, l. 1730 – A
▭ ThB XXXV.

Weiss, *Matthias,* architect, * 1636 Kassel,
† before 4.6.1707 Stuttgart – D
▭ ThB XXXV.

Weiß, *Maurus,* cabinetmaker, f. 1753 – D
▭ ThB XXXV.

Weiss, *Max (1884),* painter, graphic artist,
* 2.2.1884 Hamburg, l. before 1961 – D
▭ Vollmer V.

Weiss, *Max (1910)* (Weiss, Max),
glass painter, master draughtsman,
* 8.8.1910 Plauen (Vogtland) – D,
NL ▭ Scheen II; Vollmer V.

Weiss, *Max (1921),* sculptor, master
draughtsman, * 16.12.1921 Emmenbrücke
(Luzern), † 30.7.1996 Tremona –
CH ▭ KVS; LZSK; Plüss/Tavel II;
Vollmer V.

Weiß, *Michael* (1685) → **Weiss,** *Michael*
(1685)

Weiss, *Michael (1685),* mason, f. 1685
– D ▭ Schnell/Schedler.

Weiß, *Michael (1733)* (Weiss, Michael),
painter, * 9.6.1733 Hermannstadt,
† 17.2.1791 Hermannstadt – RO
▭ ThB XXXV.

Weiß, *Michael (1794),* sculptor, f. 1794,
l. 1804 – A ▭ ThB XXXV.

Weiß, *Michel (1867)* (Weiss, Michel),
portrait painter, * 19.9.1867 Kulmbach,
† 10.4.1951 – D ▭ Sitzmann;
ThB XXXV.

Weiss, *Moritz,* goldsmith (?), f. 1878 – A
▭ Neuwirth Lex. II.

Weiss, *Moses* → **Scharge,** *Moses*

Weiß, *Nanette,* painter, * 3.6.1800
Kempten, † 4.5.1851 – D
▭ ThB XXXV.

Weiß, *Nicolaus,* maker of silverwork,
f. 1613, † 1631 Nürnberg (?) – D
▭ Kat. Nürnberg.

Weiß, *Niklaus,* painter, f. 1738, l. 1752
– CH ▭ ThB XXXV.

Weiss, *Nikolaus (1544),* goldsmith, * 1544
Lübeck, † 1631 – D ▭ ThB XXXV.

Weiß, *Nikolaus (1760),* painter,
sculptor, * 6.12.1760 Rettenberg
(Immenstadt), † 23.11.1809 Kempten
– D ▭ ThB XXXV.

Weiß, *Oda,* ceramist, * 9.10.1944
Altenburg – D ▭ WWCCA.

Weiss, *Olga* (Münchner Maler IV) →
Weiß, *Olga*

Weiß, *Olga,* still-life painter, flower
painter, caricaturist, * 18.9.1853
München, † 30.6.1903 München – D
▭ Münchner Maler IV; ThB XXXV.

Weiß, *Oscar* (Brun IV; ThB XXXV) →
Weiss, *Oscar* (1882)

Weiss, *Oscar (1882)* (Weiß, Oscar),
landscape painter, * 25.11.1882 Zürich,
† 16.9.1965 Zürich – CH ▭ Brun IV;
Plüss/Tavel II; ThB XXXV; Vollmer V.

Weiss, *Oskar (1868),* painter, * 25.8.1868
Neustadt an der Tafelfichte,
† 24.2.1947 Wien-Mauer – CZ, A
▭ Fuchs Maler 19.Jh. Erg.-Bd II.

Weiss, *Oskar (1911),* porcelain painter,
f. 1911 – A ▭ Neuwirth II.

Weiss, *Oskar (1920),* painter, graphic
artist, * 1920 – D ▭ Nagel.

Weiss, *Oskar (1944),* caricaturist, graphic
artist, cartoonist, * 24.1.1944 Murti
(Bern) or Chur – CH ▭ Flemig; KVS.

Weiß, *Ott,* painter, f. 1698, † 1707 – D
▭ Zülch.

Weiss, *Otto,* painter, graphic artist,
* 31.7.1880 Stuttgart, † 28.12.1967
München – D ▭ Münchner Maler VI;
Vollmer V.

Weiss, *Pankraz,* armourer, f. 1542, † after
1563 – D ▭ ThB XXXV.

Weiß, *Paolo* → **Weiß,** *Paul* (1924)

Weiß, *Paul* (Fuchs Maler 19.Jh. IV) →
Weiß, *Paul* (1747)

Weiß, *Paul (1705),* sculptor, f. 1705 –
PL, D ▭ ThB XXXV.

Weiß, *Paul (1747)* (Weiss, Paul), painter,
master draughtsman, * 27.5.1747
Wien, † 1.1.1818 Wien – A
▭ Fuchs Maler 19.Jh. IV; ThB XXXV.

Weiß, *Paul (1860),* sculptor, f. 1860 – D
▭ ThB XXXV.

Weiß, *Paul (1888)* (Brun IV; ThB XXXV)
→ **Weiss,** *Paul* (1888)

Weiß, *Paul (1888)* (Wyss, Paul;
Wyss, Paul Emil), landscape painter,
woodcutter, lithographer, * 19.7.1888
Töss, † 13.6.1977 Corseaux – CH
▭ Brun IV; LZSK; Plüss/Tavel II;
ThB XXXV; Vollmer V.

Weiss, *Paul (1896),* painter, * 11.3.1896
Strasbourg, † 3.12.1961 Bischwiller – F
▭ Bauer/Carpentier VI.

Weiß, *Paul (1924),* book illustrator,
painter, graphic artist, * Landshut,
f. before 1924, l. before 1961 – D,
I ▭ Vollmer V.

Weiss, *Paul Emil* → **Weiss,** *Paul* (1888)

Weiss, *Peter* (Weiss, Peter U.), painter,
master draughtsman, * 8.11.1916
Nowawes, † 10.5.1982 Stockholm – S,
D ▭ Konstlex.; SvK; SvKL V.

Weiss, *Peter U.* (SvKL V) → **Weiss,**
Peter

Weiß, *Peterpaul,* poster artist, graphic
artist, * 1905 – D ▭ Vollmer VI.

Weiss, *Petra,* ceramist, * 21.8.1947
Cassina d'Agno – CH, I ▭ KVS;
WWCCA.

Weiss, *Petrus* → **Albinus,** *Petrus*

Weiss, *Philipp Friedrich,* jeweller,
clockmaker, * about 1763, † 1812 –
D ▭ Seling II.

Weiss, *Ray,* painter, * New Haven
(Connecticut), f. 1930 – USA ▭ Falk.

Weiss, *Renée* → **Sintenis,** *Renée*

Weiss, *Renzo,* landscape painter,
* 2.9.1856 Trient, † 23.2.1931
or 24.2.1931 Mailand – I
▭ Comanducci V; DEB XI;
ThB XXXV.

Weiss, *Richard Salomon,* painter,
* 15.6.1896 Zürich, † 14.10.1950 Zürich
– CH ▭ Plüss/Tavel II.

Weiß, *Robert,* engraver (?), f. about
1700 (?) – D ▭ ThB XXXV.

Weiss, *Rodolphe* (Edouard-Joseph III) →
Weiss, *Rudolf* (1869)

Weiß, *Rolf,* painter, * 1938 – D
▭ Nagel.

Weiß, *Roman* → **Weiß,** *Dionys Roman*

Weiss, *Rosario* (Weiss y Zorrilla, Rosario;
Weiss y Zorrilla, Marí del Rosario),
lithographer, copyist, * 2.10.1814
Madrid, † 31.7.1843 Madrid – E
▭ Cien años XI; Páez Rios III;
ThB XXXV.

Weiß, *Rosemarie,* painter, * 1937 – D
▭ Nagel.

Weiss, *Rudi*, painter, * 1952 Ingolstadt
– D ☐ Nagel.
Weiß, *Rudolf (1748)* (Weiß, Rudolf),
goldsmith, * 1748, † 1781 – CH
☐ Brun III; ThB XXXV.
Weiß, *Rudolf (1846)* (Weiß, Johann
Rudolf), painter, * 3.9.1846 Basel,
† 17.4.1933 Biel – CH, A, RO, TR,
RL, IL, ET ☐ Brun III; ThB XXXV.
Weiss, *Rudolf (1869)* (Weiss, Rodolphe),
figure painter, portrait painter,
* 28.2.1869 Aussig (Böhmen), l. before
1942 – F ☐ Edouard-Joseph III;
ThB XXXV.
Weiss, *Rudolph*, landscape painter, * about
1826 Kassel, l. 1855 – D, USA
☐ Groce/Wallace.
Weiß, *Salomon (1623)*, goldsmith, f. 1623
– D ☐ ThB XXXV.
Weiß, *Salomon (1668)*, goldsmith, * 1668
Elm, † 1753 – CH ☐ ThB XXXV.
Weiß, *Samuel*, faience painter, f. 1697,
† 1704 – D ☐ ThB XXXV.
Weiss, *Samuel A.*, landscape painter,
* 19.3.1874 Warschau, l. 1917 – USA,
PL ☐ Falk.
Weiss, *Samuel Martin*, painter, master
draughtsman, graphic artist, photographer,
* 28.12.1956 Diepflingen – CH ☐ KVS.
Weiss, *Sandor*, goldsmith, maker
of silverwork, f. 1908 – A
☐ Neuwirth Lex. II.
Weiß, *Severinus Conrad*, goldsmith, maker
of silverwork, * 1669 Nürnberg, † 1708
– D ☐ Kat. Nürnberg; ThB XXXV.
Weiss, *Siegfried*, goldsmith, f. 1920 – A
☐ Neuwirth Lex. II.
Weiss, *Simon*, painter, * 1936 Frankfurt
(Main) – B ☐ DPB II; Jakovsky.
Weiss, *Stefan (1913)* (Weiss, Stefan),
painter, graphic artist, * 9.10.1913 – A
☐ Fuchs Maler 20.Jh. IV.
Weiss, *Suzanne*, sculptor, f. before 1913,
l. 1913 – F ☐ Bauer/Carpentier VI.
Weiss, *Theodor*, goldsmith, f. 1624,
† 1634 – D ☐ Seling III.
Weiss, *Thomas (1628)*, copper engraver,
f. 1628, l. 1629 – A ☐ ThB XXXV.
Weiß, *Thomas (1866)*, architect, * 3.6.1866
Nürnberg, l. 1917 – D ☐ ThB XXXV.
Weiß, *Tobias*, sculptor, painter, * 4.4.1840
Krottenbach, † 26.2.1929 Nürnberg – D
☐ ThB XXXV.
Weiß, *Ulrich*, goldsmith, f. 1542, l. 1546
– D ☐ Sitzmann.
Weiss, *Ulrike*, ceramist, * 10.3.1963 Berlin
– D, F ☐ WWCCA.
Weiß, *Urban*, cannon founder, bell
founder, f. 1546, l. about 1573 – A
☐ ThB XXXV.
Weiss, *Vera Gunilla* (SvK) →
Palmstierna-Weiss, *Gunilla*
Weiß, *Victor (1803)*, topographer, * 1803,
† 1870 – CH ☐ Brun III.
Weiß, *Victor (1913)*, caricaturist, painter,
* 25.4.1913 Berlin, † 23.2.1966 London
– D, GB ☐ Flemig.
Weiss, *Vilém*, portrait painter, * 23.7.1823
Kukonin, † 23.11.1866 Prag – CZ
☐ Toman II.
Weiss, *W.* (Pavière III.1; Scheen II) →
Weiß, *W.*
Weiß, *W.*, fruit painter, flower painter,
still-life painter, * Falkenau (Böhmen),
f. about 1836, l. 1850 – CZ, NL
☐ Pavière III.1; Scheen II; ThB XXXV.
Weiß, *Walter (1550)* (Weiß, Walter),
goldsmith, f. 18.8.1550 – D ☐ Zülch.
Weiss, *Walter (1943)*, painter, assemblage
artist, cartoonist, * 7.7.1943 Winterthur
– CH ☐ KVS.

Weiss, *Wilhelm*, goldsmith (?), f. 1867 – A
☐ Neuwirth Lex. II.
Weiss, *William H.* (Mistress) → **Weiss,**
Mary L.
Weiss, *William Lentz*, painter, f. 1925
– USA ☐ Falk.
Weiß, *Wojciech* (DA XXXIII; ELU IV;
Vollmer V) → **Weiss,** *Wojciech*
Weiss, *Wojciech* (Weiss, Wojciech
Stanisław), painter, etcher, woodcutter,
sculptor, * 4.5.1875 Leorda (Rumänien),
† 2.12.1950 or 6.12.1950 Krakau
– PL, F ☐ DA XXXIII; ELU IV;
ThB XXXV; Vollmer V.
Weiß, *Wojciech Stanisław* → **Weiss,**
Wojciech
Weiss, *Wojciech Stanisław* (ThB XXXV)
→ **Weiss,** *Wojciech*
Weiß, *Wolf (1610)*, painter, † 1610
Schneeberg – D ☐ ThB XXXV.
Weiß, *Zacharias (1737)*, carpenter,
f. about 1737, l. about 1755 – D
☐ ThB XXXV.
Weiss, *Zita*, painter, f. 1925 – IL
☐ ArchAKL.
Weiss, *Zorka*, painter, graphic
artist, * 1946 Klagenfurt – A
☐ Fuchs Maler 20.Jh. IV; List.
Weiss-Belač, *Janez*, sculptor, * 1915
Ljubljana, † 22.2.1944 Graška gora
– SLO ☐ ELU IV.
Weiss-Blocher, *Jean-Baptiste*, sculptor,
* 1.1.1864 Colmar, † 21.11.1951 Thann
(Elsaß) – F ☐ Bauer/Carpentier VI.
Weiß zur Gilgen, *Hans Kaspar (2)* →
Weiß, *Hans Kaspar (1717)*
Weiss-Hauke, *Waltraud*, graphic artist,
glass artist, * 17.12.1950 Purgstall – A
☐ Fuchs Maler 20.Jh. IV; List.
Weiß-Lang, *Margarete*, painter, * 1926
– D ☐ Nagel.
Weiss-Ledermann, *Paul* → **Weiss,** *Paul*
(1888)
Weiss-Richter, *Gertrud*, painter,
graphic artist, * 2.4.1942 Linz – A
☐ Fuchs Maler 20.Jh. IV; List.
Weiss de Rossi, *Ana* (EAAm III) →
Rossi, *Ana Weiss de*
Weiß-Rudau, *Arthur* → **Weiß,** *Arthur*
Weiss-Terreni, *Ria*, painter, graphic artist,
* 3.9.1946 Wetzikon – CH ☐ KVS.
Weiss-Weingart, *Ebbe*, goldsmith, f. 1939
– D ☐ Vollmer VI.
Weiss y Zorrilla, *Marí del Rosario* (Páez
Rios III) → **Weiss,** *Rosario*
Weiss y Zorrilla, *Rosario* (Cien años XI)
→ **Weiss,** *Rosario*
Weiß. Hermann Carl Eduard → **Weiß,**
Eduard Karl
Weissandt, *Charles-Henri-Edouard*, painter,
* 22.11.1846 Strasbourg, l. 1870 – F
☐ Bauer/Carpentier VI.
Weissandt, *Edouard-Georges-Louis*,
watercolourist, master draughtsman,
* 2.9.1822 Strasbourg, † 8.2.1893 – F
☐ Bauer/Carpentier VI.
Weissauer, *Rudolf*, painter, graphic
artist, * 17.5.1924 München – D
☐ Vollmer V.
Weissbach, *C.*, illustrator, f. before 1913
– D ☐ Ries.
Weissbach, *Karl Robert*, architect,
* 8.4.1841 Dresden, † 8.7.1905 Dresden
– D ☐ ThB XXXV.
Weißbar, *Abraham* → **Brisbarre,** *Abraham*
Weissberg, *Leon*, painter, * 18.1.1893
Przeworsk, † 1943 or 1945
(Konzentrationslager) Auschwitz – PL
☐ Vollmer V.
Weißbrod, *Albrecht Wilhelm Carl* →
Weisbrod, *Carl Wilhelm*

Weißbrod, *Carl* (Rump) → **Weisbrod,**
Carl Wilhelm
Weißbrod, *Carl Wilhelm* → **Weisbrod,**
Carl Wilhelm
Weissbrod, *Carl Wilhelm* (Nagel) →
Weisbrod, *Carl Wilhelm*
Weißbrod, *Friedrich Christoph* →
Weisbrod, *Friedrich Christoph*
Weissbrod, *Friedrich Christoph* (Nagel) →
Weisbrod, *Friedrich Christoph*
Weißbrod, *Heinr.* → **Weißbrod,** *Johann
Baptist Gabriel Eduard*
Weißbrod, *Johann Baptist* (Brun IV; Ries)
→ **Weißbrod,** *Johann Baptist Gabriel
Eduard*
Weißbrod, *Johann Baptist Gabriel Eduard*
(Weißbrod, Johann Baptist), genre
painter, history painter, * 19.6.1834
München, † 7.11.1912 Basel – D, CH
☐ Brun IV; Ries; ThB XXXV.
Weißbrod, *Johann Philipp* → **Weisbrod,**
Johann Philipp
Weissbrod, *Johann Philipp* (Nagel) →
Weisbrod, *Johann Philipp*
Weißbrod, *Karl* → **Weißbrod,** *Johann
Baptist Gabriel Eduard*
Weissbrod, *Peter*, pewter caster, f. 1826,
l. 1843 – CH ☐ Bossard.
Weißbrodt, *Friedrich Christoph* →
Weisbrod, *Friedrich Christoph*
Weißbrodt, *Johann Philipp* → **Weisbrod,**
Johann Philipp
Weißbrodt, *Niclaus Valentin*, goldsmith,
f. 21.3.1590, l. 1611 – D ☐ Zülch.
Weissbuch, *Oscar*, painter, graphic artist,
* 15.9.1904 New York, † 17.5.1948
– USA ☐ Falk.
Weiße, *Adolph Wilh.* → **Weiß,** *Adolph
Wilh.*
Weisse, *C.*, porcelain painter (?), f. 1894
– D ☐ Neuwirth II.
Weiße, *Carl Friedrich* → **Weise,** *Carl
Friedrich*
Weiße, *Carl Gottlob* → **Weise,** *Carl
Gottlob*
Weisse, *Christian*, painter, f. 1685 – D
☐ ThB XXXV.
Weisse, *F. H.*, landscape painter, f. 1854,
l. 1868 – GB ☐ McEwan.
Weisse, *Franz* (ThB XXXV) → **Weiße,**
Franz
Weiße, *Franz*, artisan, book art designer,
bookbinder, * 8.2.1878 Döbischau
(Thüringen), l. before 1961 – D
☐ Rump; ThB XXXV; Vollmer V.
Weisse, *Gotthelf Wilhelm* → **Weise,**
Gotthelf Wilhelm
Weisse, *Hans Heinrich* → **Weiss,** *Hans
Heinrich*
Weiße, *Jacob* → **Weise,** *Jacob*
Weiße, *Johann* → **Weise,** *Jacob*
Weiße, *Johann Heinrich*, glass cutter, gem
cutter, * about 1677, † 11.1713 Dresden
– D ☐ Rückert.
Weisse, *Léon*, landscape painter,
* Metz, f. before 1880, † 1896 – F
☐ ThB XXXV.
Weisse, *Melanie*, miniature painter, f. 1900
– GB ☐ Foskett.
Weisse, *Peter*, potter, f. 1596 – PL
☐ ThB XXXV.
Weisse, *Richard Ludwig*, architect, artisan,
* 23.9.1844 Dresden, † 11.10.1913
Dresden – D ☐ ThB XXXV.
Weiße, *Valentin* → **Waisse,** *Ambrosius*
Weisse, *Valentin Christoph* → **Weise,**
Valentin Christoph
Weißel, *Carl Gotthelff* → **Weßel,** *Carl
Gotthelff*

Weissemburger, *Lucien*, architect, * 1860 Nancy, l. 1907 – F ⌑ Delaire.

Weissenbach, *Andreas* (Fuchs Maler 20.Jh. IV; Vollmer V) → **Weißenbach**, *Andreas*

Weißenbach, *Andreas* (Weisenbach, Andreas), painter, graphic artist, * 9.9.1925 Imst – A ⌑ Fuchs Maler 20.Jh. IV; Vollmer V; Vollmer VI.

Weißenbach, *Joh. Kaspar*, minter, * Bremgarten (?), f. 1590, † 1639 – CH ⌑ Brun IV.

Weissenbach, *Johann*, architect, f. 1774, l. 1777 – D ⌑ ThB XXXV.

Weissenbach, *Théobald Charles Henri*, painter, * 12.10.1891 Fribourg, † 17.9.1966 Genf – CH ⌑ LZSK; Plüss/Tavel II; Plüss/Tavel Nachtr..

Weissenbach, *Vera* → **Koudela**, *Gertraud*

Weissenbacher, *Louis*, portrait painter, * 1.10.1866 Starzing, † 31.1.1945 Wien-Hadersdorf – A ⌑ Fuchs Maler 19.Jh. Erg.-Bd II.

Weissenberg, *Ignác G.*, lithographer, landscape painter, * 1794 Teschen, † 1849 Pest – PL, H ⌑ MagyFestAdat.

Weissenberg, *Leopold*, goldsmith (?), f. 1883, l. 1891 – A ⌑ Neuwirth Lex. II.

Weissenberger, *Franz*, sculptor, * 1819 Wien, † 12.2.1875 Wien – A ⌑ ThB XXXV.

Weissenböck, *A.*, portrait painter, f. about 1835 – A ⌑ Fuchs Maler 19.Jh. IV.

Weissenböck, *Lorenz*, gem cutter, f. 1653 – D ⌑ ThB XXXV.

Weissenborn, *G.*, lithographer, f. 1861 – USA ⌑ Groce/Wallace.

Weissenborn, *Hellmuth*, book illustrator, painter, woodcutter, * 29.12.1898 Leipzig, † 1982 – D, GB ⌑ Peppin/Micklethwait; Vollmer VI.

Weissenborn, *Herrmann*, goldsmith, * 1802 (?) Greifswald, l. 1838 – D, PL ⌑ ThB XXXV.

Weissenbruch, *Frederik Adrianus*, woodcutter, wood engraver, master draughtsman, * 8.10.1826 Den Haag (Zuid-Holland), † 15.8.1882 Den Haag (Zuid-Holland) – NL ⌑ Scheen II; ThB XXXV; Waller.

Weissenbruch, *Frederik Hendrik* (Weissenbruch, Frederik Hendrik (Dz.)), lithography printmaker, master draughtsman, etcher, restorer, lithographer, * 1.6.1828 Den Haag (Zuid-Holland), † 23.6.1887 or 25.6.1887 Den Haag (Zuid-Holland) – NL ⌑ Scheen II; ThB XXXV; Waller.

Weissenbruch, *Hendrik Johannes* (Weissenbruch, J. H.; Weissenbruch, Jan Hendrik; Weissenbruch, Johannes-Hendrik), sculptor, landscape painter, etcher, marine painter, lithographer, watercolourist, * 19.6.1824 or 30.11.1824 Den Haag (Zuid-Holland), † 14.3.1903 or 24.3.1903 Den Haag (Zuid-Holland) – NL ⌑ DA XXXIII; Mak van Waay; Scheen II; Schurr V; ThB XXXV; Waller.

Weissenbruch, *Isaac* (Scheen II; Waller) → **Weissenbruch**, *Isaäc*

Weissenbruch, *Isaäc* (Weissenbruch, Isaac), woodcutter, wood engraver, * 27.8.1826 Den Haag (Zuid-Holland), † 13.11.1912 Amsterdam (Noord-Holland) – NL, B ⌑ Scheen II; ThB XXXV; Waller.

Weissenbruch, *J. H.* (Mak van Waay) → **Weissenbruch**, *Hendrik Johannes*

Weissenbruch, *Jan* (Brewington; DA XXXIII; ThB XXXV) → **Weissenbruch**, *Johannes*

Weissenbruch, *Jan Hendrik* (DA XXXIII; ThB XXXV) → **Weissenbruch**, *Hendrik Johannes*

Weissenbruch, *Johan* → **Weissenbruch**, *Johannes*

Weissenbruch, *Johannes* (Weissenbruch, Jan), marine painter, lithographer, etcher, watercolourist, restorer, * 18.3.1822 Den Haag (Zuid-Holland), † 15.2.1880 or 16.2.1880 Den Haag (Zuid-Holland) – NL ⌑ Brewington; DA XXXIII; Scheen II; ThB XXXV; Waller.

Weissenbruch, *Johannes Hendrik* → **Weissenbruch**, *Hendrik Johannes*

Weissenbruch, *Johannes-Hendrik* (Schurr V) → **Weissenbruch**, *Hendrik Johannes*

Weissenbruch, *Willem* (ThB XXXV; Vollmer V) → **Weissenbruch**, *Willem Johannes*

Weissenbruch, *Willem Johannes* (Weissenbruch, Willem Johannes (J. Hz.); Weissenbruch, Willem), landscape painter, still-life painter, etcher, master draughtsman, * 14.2.1864 Den Haag (Zuid-Holland), † 17.10.1941 Aerdenhout (Noord-Holland) – NL ⌑ Scheen II; ThB XXXV; Vollmer V; Waller.

Weissenburg, *Adolf*, architect, * 1790 Offenbach, † 28.9.1840 München – D ⌑ ThB XXXV.

Weissenburg, *Johan Fredrik*, ebony artist, f. 1795, l. 1842 – S ⌑ ThB XXXV.

Weissenburg, *Otfrid von*, scribe (?), f. 801 – F ⌑ Bradley III.

Weißenburger → **Glockengießer**, *Johann*

Weissenburger, *Georg*, sculptor, f. 1620, l. 1651 – D ⌑ ThB XXXV.

Weissenburger, *Hans Georg* → **Weissenburger**, *Georg*

Weißenburger, *Johann* → **Rosenhard**, *Johann*

Weissenfeld, *Anton*, portrait painter, miniature painter, f. 1820, † 1832 – A ⌑ Fuchs Maler 19.Jh. IV; ThB XXXV.

Weißenfeld, *Rudolf*, goldsmith, * 1739, † 22.5.1806 – D ⌑ Sitzmann; ThB XXXV.

Weissenfels, *Edwin*, sculptor, * 1847 Delitzsch, † 30.11.1907 München – D ⌑ ThB XXXV.

Weissengruber, *František*, painter, * 1791 Prag, l. 1864 – CZ ⌑ Toman II.

Weissengruber, *Franz*, gunmaker, f. before 1942 – D, A ⌑ ThB XXXV.

Weissenhahn, *Georg Michael*, book illustrator, copper engraver, * 1741 or 1744 Schillingsfürst, † 13.3.1795 München – D ⌑ ThB XXXV.

Weißenkircher, *Hans Adam* → **Weißenkirchner**, *Hans Adam*

Weißenkircher, *Joh. Adam* → **Weißenkirchner**, *Hans Adam*

Weißenkirchner (Maler- und Bildhauer-Familie) (ThB XXXV) → **Weißenkirchner**, *Hanns*

Weißenkirchner (Maler- und Bildhauer-Familie) (ThB XXXV) → **Weißenkirchner**, *Hans Adam*

Weißenkirchner (Maler- und Bildhauer-Familie) (ThB XXXV) → **Weißenkirchner**, *Matthias Wilhelm*

Weißenkirchner (Maler- und Bildhauer-Familie) (ThB XXXV) → **Weißenkirchner**, *Wilhelm*

Weißenkirchner (Maler- und Bildhauer-Familie) (ThB XXXV) → **Weißenkirchner**, *Wolf (1609)*

Weißenkirchner (Maler- und Bildhauer-Familie) (ThB XXXV) → **Weißenkirchner**, *Wolf (1639)*

Weißenkirchner, *Hanns*, painter, † before 1467 – A ⌑ ThB XXXV.

Weißenkirchner, *Hans Adam* (Weissenkirchner, Johann Hanns Adam), painter, * before 10.2.1646 Laufen (Ober-Bayern), † before 16.1.1695 or before 26.1.1695 Graz – A ⌑ DA XXXIII; ELU IV; List; ThB XXXV.

Weißenkirchner, *Joh. Adam* → **Weißenkirchner**, *Hans Adam*

Weissenkirchner, *Johann Hanns Adam* (List) → **Weißenkirchner**, *Hans Adam*

Weißenkirchner, *Matthias Wilhelm*, sculptor, * 15.9.1670, † 8.9.1727 – A ⌑ ThB XXXV.

Weißenkirchner, *Wilhelm*, painter, f. 1605, † 12.1.1626 (?) or 12.1.1627 – A ⌑ ThB XXXV.

Weißenkirchner, *Wolf (1609)*, sculptor, * 1609, † 28.8.1677 – A ⌑ ThB XXXV.

Weißenkirchner, *Wolf (1639)* (Weißenkirchner, Wolf (der Jüngere)), sculptor, * 1639, † 1703 – A ⌑ ELU IV; ThB XXXV.

Weissenstein, *Lisa*, landscape painter, f. about 1919 – A ⌑ Fuchs Geb. Jgg. II.

Weissensteiner, *Dorothea*, painter, graphic artist, * 24.5.1927 Bombay – A, IND ⌑ Fuchs Maler 20.Jh. IV; List.

Weissenthurn, *K. von*, painter of nudes, landscape painter, genre painter, still-life painter, f. about 1908 – A ⌑ Fuchs Maler 19.Jh. Erg.-Bd II.

Weisser, *August*, wood sculptor, ceramist, * 26.2.1903 Naumburg (Schlesien) – D ⌑ Vollmer V.

Weisser, *Carl Gottlieb*, sculptor, * 21.8.1779 Berlin, † 2.4.1815 Weimar – D ⌑ ThB XXXV.

Weisser, *Charles*, genre painter, animal painter, landscape painter, * 18.6.1864 Mömpelgard, l. before 1942 – F ⌑ Edouard-Joseph III; ThB XXXV.

Weißer, *Emilie* → **Weisser**, *Emilie*

Weisser, *Emilie*, genre painter, flower painter, portrait painter, illustrator, * 1854 Stuttgart, † 1930 Stuttgart – D ⌑ Ries; ThB XXXV.

Weisser, *Emilie Caroline* → **Weisser**, *Emilie*

Weißer, *Emilie Caroline* → **Weisser**, *Emilie*

Weisser, *Fred M.* (Mistress) (Falk) → **Weisser**, *Leonie Oelker*

Weisser, *Friedrich*, sculptor, stucco worker, f. 1714 – CZ ⌑ ThB XXXV.

Weißer, *Ignaz* (Weissner, Ignatz), painter, * 28.1.1809 Döggingen, † 27.12.1880 Geisingen – D ⌑ Mülfarth; ThB XXXV.

Weißer, *Joseph Emanuel* → **Weiser**, *Joseph Emanuel*

Weisser, *Karl Ludwig* → **Weisser**, *Ludwig*

Weisser, *Leonie Oelker* (Weisser, Fred M. (Mistress)), painter, * 5.10.1890 Guadalupe Country (Texas), l. 1947 – USA ⌑ EAAm III; Falk.

Weisser, *Ludwig* (Weisser, Ludwig Karl), master draughtsman, lithographer, illustrator, * 2.6.1823 Unterjettingen (Herrenberg), † 26.5.1879 Stuttgart – D ⌑ Nagel; ThB XXXV.

Weisser, *Ludwig Karl* (Nagel) → **Weisser**, *Ludwig*

Weisser, *Matthias*, cabinetmaker, f. 1765 – D ⌑ ThB XXXV.

Weisser, *Wilhelm,* painter, * 7.9.1864 Marbach (Neckar), l. 1912 – D ⊡ ThB XXXV.

Weißfeld, *Thomas* → **Weisfeldt,** *Thomas*

Weißfelder, *Thomas* → **Weisfeldt,** *Thomas*

Weißflog, *Beatrix,* ceramist, * 1960 Halle – D ⊡ WWCCA.

Weißflog, *Günther,* landscape painter, watercolourist, * 13.6.1909 Sebnitz – D ⊡ Vollmer V.

Weissgerber, *Albert* (ELU IV; Flemig) → **Weisgerber,** *Albert*

Weißgerber, *Andreas,* painter, master draughtsman, graphic artist, * 21.12.1950 Leipzig – D ⊡ ArchAKL.

Weißgerber, *Käte,* painter, graphic artist, * 13.9.1887 Leipzig, l. before 1961 – D ⊡ Vollmer V.

Weissglas, *Aina,* painter, master draughtsman, * 30.3.1917 Stockholm – S ⊡ SvKL V.

Weisshaar, *David Markus,* goldsmith, f. 1908 – A ⊡ Neuwirth Lex. II.

Weisshaar, *Hans,* portrait painter, genre painter, * 6.3.1873 Durlach, † 1936 Kenia – D ⊡ Nagel; Ries; ThB XXXV.

Weisshaar, *Karl,* architect, * 1795 Donaueschingen, † 1853 – D ⊡ ThB XXXV.

Weisshahn, *Otto,* architectural painter, * 1.5.1866 Leipzig, l. before 1942 – D ⊡ ThB XXXV.

Weisshammer, *Joseph,* goldsmith, f. 1705 – D ⊡ ThB XXXV.

Weisshappel, *Hans,* landscape painter, veduta painter, f. 1932 – A ⊡ Fuchs Geb. Jgg. II.

Weisshappel, *Leopold,* painter, master draughtsman, illustrator, f. about 1950 – A ⊡ Fuchs Maler 20.Jh. IV.

Weisshappel, *Rudolf,* landscape painter, f. 1932 – A ⊡ Fuchs Geb. Jgg. II.

Weißhaupt, *Andreas* → **Wyßhaupt,** *Andreas*

Weißhaupt, *Hans Jakob* → **Wyßhaupt,** *Hans Jakob*

Weisshaupt, *Joh.* (Weisshaupt, Johannes), potter, f. 1785 – CH ⊡ ThB XXXV.

Weisshaupt, *Johannes* → **Weisshaupt,** *Joh.*

Weisshöck, *Maximilian* → **Wischack,** *Maximilian*

Weisshöck, *Maximin* → **Wischack,** *Maximilian*

Weisshoff, *Jacob,* copper engraver, f. 1701 – D ⊡ ThB XXXV.

Weißhuhn, *Nicolaus* → **Weishun,** *Nicolaus*

Weißhun, *Christian,* pewter caster, † 1708 – PL ⊡ ThB XXXV.

Weißhun, *Nicolaus* → **Weishun,** *Nicolaus*

Weisshut, *Andreas,* painter, * Berlin (?), f. 1721 – D ⊡ ThB XXXV.

Weissich, *Aug.,* porcelain painter (?), l. 1894 – D ⊡ Neuwirth II.

Weissig, *Christian Melchior,* pewter caster, f. 1744, † 1790 – PL ⊡ ThB XXXV.

Weißig, *Hans* → **Wissig,** *Hans*

Weissinger, *Jeremias,* goldsmith, f. 1568, l. 1580 – D ⊡ Seling III.

Weisskircher, *Erwin,* landscape painter, veduta painter, * 16.2.1944 Wien – A ⊡ Fuchs Maler 20.Jh. IV.

Weisskopf, *Adolf,* sculptor, architect, * 20.2.1899 Basel, † 27.8.1989 Basel – CH ⊡ Plüss/Tavel II; Vollmer V.

Weißkopf, *Franz,* architect, f. 1779 – A ⊡ ThB XXXV.

Weißkopf, *Jeremias,* sculptor, f. 1698, l. 1713 – A ⊡ ThB XXXV.

Weisskopf, *Josef,* painter, f. 1704 – CZ ⊡ Toman II.

Weisskopf, *Josef Franz,* painter, * Prag, f. 1704, l. 1717 – CZ ⊡ ThB XXXV.

Weißkopf, *Josepha Maria* → **Auerhammer,** *Josepha*

Weißkopf, *Michael* → **Weißkopf,** *Franz*

Weisskopf, *Viliam,* caricaturist, graphic artist, * 1906, † 1964 – SK ⊡ ArchAKL.

Weißkopf, *Wolfgang,* cabinetmaker, f. 1525, † 6.12.1530 – D ⊡ ThB XXXV.

Weißkopp, *Josef Franz* → **Weisskopf,** *Josef Franz*

Weisslechner, *Karol,* interior designer, jewellery designer, * 1957 Bratislava – SK ⊡ ArchAKL.

Weissleder, *Willy,* sculptor, * 28.1.1859 Breslau, l. after 1894 – D, PL ⊡ ThB XXXV.

Weissler, *William* (Weissler, William (Junior)), painter, f. 1925 – USA ⊡ Falk.

Weissman, *Adriaan Willem,* architect, * 1858 Amsterdam, † 13.9.1923 Haarlem – NL ⊡ DA XXXIII; ThB XXXV.

Weißmann, *Anton,* sculptor, * Friedek (?), f. 1755 – PL ⊡ ThB XXXV.

Weissmann, *Christoph* (Weissmann, Krištof), painter, f. 1608, l. 1627 – SLO ⊡ ELU IV; ThB XXXV.

Weissmann, *Franz,* sculptor, painter, * 1911 Wien – A, BR ⊡ EAAm III; Vollmer V.

Weissmann, *Georg,* painter, * about 1706, † 1760 Dresden – D ⊡ ThB XXXV.

Weissmann, *Ján Michal,* goldsmith, f. 1759, l. 1782 – SK ⊡ ArchAKL.

Weißmann, *Josef,* goldsmith, f. 1834 – D ⊡ ThB XXXV.

Weissmann, *Krištof* (ELU IV) → **Weissmann,** *Christoph*

Weissmann, *Martin,* painter, * Klagenfurt (?), f. 1618 – D ⊡ ThB XXXV.

Weissmann, *Matěj* (Toman II) → **Weissmann,** *Matthäus*

Weissmann, *Matthäus* (Weissmann, Matěj), sculptor, f. about 1800 – CZ ⊡ ThB XXXV; Toman II.

Weissmann, *Matthäus (1615),* painter, f. 1615 – A ⊡ ThB XXXV.

Weissmann, *Matthias Friedr.,* sculptor, f. 1721 – CZ ⊡ ThB XXXV.

Weissmann, *Nikodem,* painter, f. 1586 – A, SLO ⊡ ELU IV; ThB XXXV.

Weißmann, *Paul,* stonemason, f. 1560, l. 1583 – D ⊡ Sitzmann; ThB XXXV.

Weissmeyer, *copper engraver,* f. 1683 – D ⊡ ThB XXXV.

Weißmüller, *Otto* (ThB XXXV) → **Weissmüller,** *Otto*

Weissmüller, *Otto,* sculptor, * 15.1.1892 Frankfurt (Main), l. before 1961 – D ⊡ ThB XXXV; Vollmer V.

Weissner, *Ignatz* (Mülfarth) → **Weisser,** *Ignaz*

Weissnstaiger, *Georg* → **Wisensteiger,** *Georg*

Weissová, *Berta,* painter, * 25.5.1901 Humpolec – CZ ⊡ Toman II.

Weißpachauer, *Peter* → **Weispacher,** *Peter*

Weissperk, *Georg,* architect, f. 1605 – D ⊡ ThB XXXV.

Weisstern, *Johan Christoffer,* painter, * 22.2.1744 Tranemo, † after 1792 – S ⊡ SvKL V.

Weissweiler, *Franciscus,* goldsmith, f. 1682, l. 1712 – D ⊡ ThB XXXV.

Weist, *E. A.,* painter, f. before 1928 – USA ⊡ Hughes.

Weist, *G.,* porcelain painter (?), f. 1894 – D ⊡ Neuwirth II.

Weist, *Georg,* landscape painter, * 1907 Hirschberg (Schlesien) – PL, D ⊡ ThB XXXV; Vollmer V.

Weister, *Jacob,* lithographer, * 1809 or 1810, l. 1850 – USA ⊡ Groce/Wallace; Karel.

Weistern, *Johan Christoffer* → **Weisstern,** *Johan Christoffer*

Weistman, *Sven R.,* landscape painter, f. 1919 – E, S ⊡ Cien años XI.

Weisweiler, *Adam,* cabinetmaker, * 1744 Neuwied or Korschenbroich or Neuwied (?), † 15.6.1820 Paris – F, D ⊡ DA XXXIII; Kjellberg Mobilier; ThB XXXV.

Weisweiler, *Franciscus* → **Weissweiler,** *Franciscus*

Weisz, *Adolf,* genre painter, portrait painter, * 11.5.1838 Budapest, l. 1861 – F, H ⊡ ThB XXXV.

Weisz, *Arnold,* graphic artist, sculptor, * 1898 Preußen (?) – CZ ⊡ Toman II.

Weisz, *Emilio (?),* lithographer, * 2.1832 or 3.1832 Frankreich, l. 31.3.1860 – USA ⊡ Karel.

Weisz, *Emilio (?)* (Karel) → **Weisz,** *Emilio (?)*

Weisz, *Eugen,* painter, f. 1927 – USA, H ⊡ Falk.

Weisz, *Feodora,* painter, graphic artist, photographer, * 3.8.1927 Wien – A ⊡ Fuchs Maler 20.Jh. IV.

Weisz, *František Juraj* → **Visz,** *František Juraj*

Weisz, *George Gilbert,* painter, lithographer, screen printer, etcher, * 6.7.1921 Leroy (Ohio) – USA ⊡ Falk.

Weisz, *György* → **Fehér,** *György*

Weisz, *Johann Ambrosius* → **Weiß,** *Johann Ambrosius*

Weisz, *Johannes,* sculptor, f. 1491, l. 1521 – CZ, H ⊡ ThB XXXV.

Weisz, *Josef* → **Weiß,** *Josef* (1894)

Weisz, *K. Kurt,* landscape painter, f. about 1939 – A ⊡ Fuchs Maler 20.Jh. IV.

Weisz, *László* → **Moholy-Nagy,** *László*

Weisz, *Zsuzsa,* etcher, landscape painter, poster artist, illustrator, * 1925 Budapest – H ⊡ MagyFestAdat.

Weisz-Kubíncan, *Arnold,* painter, * 1898, † 1944 – SK ⊡ ArchAKL.

Weisz-Kubíncan, *Peter* → **Weisz-Kubíncan,** *Arnold*

Weizenberg, *Ignaz G.,* master draughtsman, * 1794 Teschen, † 8.6.1849 Budapest – H, SK ⊡ ThB XXXV.

Weizenberger, *Ignác,* graphic artist, * 1794, † 1849 – SK ⊡ ArchAKL.

Weit, *Joh. Adam* → **Weydt,** *Joh. Adam*

Weit, *Joh. Erhard* → **Weydt,** *Joh. Erhard*

Weit, *Joh. Martin* → **Weydt,** *Joh. Martin*

Weitbrecht, *Georg Konrad* → **Weitbrecht,** *Konrad*

Weitbrecht, *Konrad,* painter, master draughtsman, modeller, * 24.5.1796 Ernsbach, † 15.7.1836 Stuttgart – D ⊡ ThB XXXV.

Weitbrecht, *Walter,* sculptor, * 6.3.1879 Schwaigern (Württemberg), l. before 1942 – D ⊡ ThB XXXV.

Weitbrett, *Johann Jakob,* maker of silverwork, * about 1736 Eckwälden (Württemberg), † 1790 – D ⌑ Seling III.

Weiteitter, *Hans,* building craftsman, f. 1686, l. 1687 – D ⌑ ThB XXXV.

Weitemeyer, *Carl Frederik August,* portrait painter, genre painter, * 27.11.1812 (?) Kopenhagen, † 23.3.1840 München – DK, D ⌑ ThB XXXV.

Weitenauer, *Friedrich,* bell founder, f. 1761, l. 1813 – CH ⌑ Brun III.

Weitenauer, *Hans Friedrich →* **Weitenauer,** *Johann Friedrich*

Weitenauer, *Hans Friedrich,* bell founder, f. 1680, l. 1701 – CH ⌑ Brun III.

Weitenauer, *Hans Heinrich (1675)* (Weitenauer, Hans Heinrich (1)), bell founder, f. 1675 – CH ⌑ Brun III.

Weitenauer, *Hans Heinrich (1761)* (Weitenauer, Hans Heinrich (2)), bell founder, f. 1761, l. 1781 – CH ⌑ Brun III.

Weitenauer, *Johann,* bell founder, f. 1708 – CH ⌑ Brun III.

Weitenauer, *Johann Friedrich,* bell founder, f. 1741, † before 19.1.1816 – CH ⌑ Brun III.

Weitenauer, *Michael Johann Friedrich,* bell founder, f. 1782, l. 1802 – CH ⌑ Brun III.

Weitenweber, *Vilém,* painter, * 6.4.1839 Prag, † 1.12.1901 Prag – CZ ⌑ Toman II.

Weith, *Andreas,* painter of stage scenery, stage set designer, * 29.8.1857 or 1858 Acholshausen (Main), † 14.1.1939 Wien – A ⌑ Fuchs Maler 19.Jh. Erg.-Bd II; Fuchs Maler 19.Jh. IV.

Weith, *Johannes →* **Wayd,** *Johannes*

Weith, *Maria,* painter, * 20.3.1884 Wien, † 29.5.1950 Wien – A ⌑ Fuchs Geb. Jgg. II.

Weith, *Mitzi →* **Weith,** *Maria*

Weith, *Otto →* **Weith,** *Udo*

Weith, *R. A. →* **Wieth,** *R. A.*

Weith, *Simon,* lithographer, * 1834 or 1835, l. 1860 – USA ⌑ Groce/Wallace; Karel.

Weith, *Stephen,* lithographer, * 1836 or 1837, l. 1860 – USA ⌑ Groce/Wallace; Karel.

Weith, *Udo,* painter, artisan, * 26.4.1897 Wien, † 27.7.1935 Wien – A ⌑ Fuchs Geb. Jgg. II; ThB XXXV.

Weith, *Vasile,* painter, * 3.4.1914 Valea (Mihai) – RO ⌑ Vollmer V.

Weithase, *C. K.,* porcelain painter (?), glass painter (?), f. 1907 – D ⌑ Neuwirth II.

Weithase, *Kurt →* **Weithase,** *C. K.*

Weithmann, *Johann,* goldsmith, f. 1700, l. 1742 – D ⌑ ThB XXXV.

Weithner, *Viktorin,* painter, * 10.3.1832 Tachóv, † 1.10.1906 Prag – CZ ⌑ Toman II.

Weitkamp, *Johan Hendrik* (ThB XXXV; Waller) → **Wijtkamp,** *Johan Hendrik*

Weitlaner, *Josef,* wood sculptor, * 1898 Niederdorf (Pustertal), † 7.12.1921 Wörgl – A ⌑ Vollmer V.

Weitmann, *Friedrich,* stonemason, f. 1603, l. 1619 – D ⌑ ThB XXXV.

Weitmann, *Josef,* animal sculptor, * 9.3.1811 Gmünd (Württemberg) – A ⌑ ThB XXXV.

Weitmen, *Claude Jean-Baptiste,* sculptor, * 28.2.1867 Albertville (Savoie), † 3.11.1918 Albertville (Savoie) – F ⌑ Kjellberg Bronzes.

Weitnauer, minter, f. about 1665 – CH ⌑ Brun IV.

Weitnauer, *Adelbert,* copper founder, f. 1677, l. 1686 – CH ⌑ Brun IV.

Weitnauer, *Christoph Friedrich,* bell founder, † before 17.5.1823 – CH ⌑ Brun IV.

Weitnauer, *Emanuel,* copper founder, f. 1704 – CH ⌑ Brun IV.

Weitnauer, *Ezechiel,* goldsmith, f. 5.1.1606 – CH ⌑ Brun IV.

Weitnauer, *Friedrich →* **Weitenauer,** *Friedrich*

Weitnauer, *Friedrich (1789),* copper founder, † before 17.4.1789 – CH ⌑ Brun IV.

Weitnauer, *Friedrich (?),* bell founder, f. 1711 – CH ⌑ Brun IV.

Weitnauer, *Hans Friedrich →* **Weitenauer,** *Hans Friedrich*

Weitnauer, *Hans Friedrich →* **Weitenauer,** *Johann Friedrich*

Weitnauer, *Hans Heinrich (1) →* **Weitenauer,** *Hans Heinrich (1675)*

Weitnauer, *Hans Heinrich (1618),* minter, f. 1618, l. 1620 – CH ⌑ Brun IV.

Weitnauer, *Hans Heinrich (1666)* (Weitnauer, Hans Heinrich (der Ältere)), copper founder, f. 1666 – CH ⌑ Brun IV.

Weitnauer, *Hans Heinrich (1666/1732)* (Weitnauer, Hans Heinrich (der Jüngerere)), copper founder, f. 1666, † 12.1732 – CH ⌑ Brun IV.

Weitnauer, *Hans Heinrich (1790)* (Weitnauer, Hans Heinrich (3)), cannon founder, bell founder, † before 25.12.1790 – CH ⌑ Brun IV.

Weitnauer, *Hans Heinrich (2) →* **Weitenauer,** *Hans Heinrich (1761)*

Weitnauer, *Hans Jakob,* goldsmith, f. 1579 – CH ⌑ Brun IV.

Weitnauer, *Hans Ulrich,* cannon founder, f. 1640 – CH ⌑ Brun IV.

Weitnauer, *Johann →* **Weitenauer,** *Johann*

Weitnauer, *Johann Bernhart,* goldsmith, minter, f. 24.2.1607, l. 20.3.1622 – CH ⌑ Brun IV.

Weitnauer, *Johann Friedrich →* **Weitenauer,** *Johann Friedrich*

Weitnauer, *Johann Heinrich,* minter, * Basel, f. 1618, l. 30.11.1630 – CH ⌑ Brun IV.

Weitnauer, *Luise,* painter, graphic artist, * 20.5.1881 or 1885 Basel, † 25.7.1957 Basel – CH ⌑ Brun IV; Plüss/Tavel II; Vollmer V.

Weitnauer, *Michael Johann Friedrich →* **Weitenauer,** *Michael Johann Friedrich*

Weitnauer, *Nikolaus,* goldsmith, minter, * Basel, f. 1.8.1614, l. about 1670 – CH ⌑ Brun IV.

Weitsch, *Anton,* painter, * 17.1.1762 Braunschweig, † 17.3.1841 Braunschweig – D ⌑ ThB XXXV.

Weitsch, *Friedrich Georg,* etcher, miniature painter, * 8.8.1758 Braunschweig, † 30.5.1828 Berlin – D ⌑ Schidlof Frankreich; ThB XXXV.

Weitsch, *Joh. Anton August →* **Weitsch,** *Anton*

Weitsch, *Joh. Fr. →* **Weitsch,** *Friedrich Georg*

Weitsch, *Johann Friedrich,* landscape painter, animal painter, etcher, sculptor, miniature painter, * 16.10.1723 Hessendamm (Wolfenbüttel), † 6.8.1802 or 6.8.1803 Salzdahlum – D ⌑ DA XXXIII; Schidlof Frankreich; ThB XXXV.

Weitsch, *Pascha Johann Friedrich →* **Weitsch,** *Johann Friedrich*

Weitz, *David D.,* architect, * 25.4.1895 Philadelphia, l. 1966 – USA ⌑ Tatman/Moss.

Weitz, *Helmut,* painter, graphic artist, * 5.1.1918 Düsseldorf – D ⌑ Vollmer V.

Weitz, *Jakob,* painter, graphic artist, * 1888 Neuß, l. before 1970 – D ⌑ KüNRW VI.

Weitz, *Kaspar,* fortification architect, cabinetmaker, * Frankfurt (Main), f. 1498, † after 1558 Aschaffenburg (?) – D ⌑ ThB XXXV; Zülch.

Weitz, *Peter,* painter, * 16.3.1942 Kaaden – CZ, D ⌑ Mülfarth.

Weitz-Eichhoff, *Richard,* master draughtsman, graphic artist, * 1913 Aachen – D ⌑ Vollmer VI.

Weitzel, *George,* painter, photographer, f. 1888 – CDN ⌑ Harper.

Weitzel, *Jobst,* painter, * Metzingen (Württemberg), f. 1552 – I, D ⌑ ThB XXXV.

Weitzenfeld, *Joseph →* **Weitzenfelder,** *Joseph*

Weitzenfelder, *Joseph,* book illustrator, scribe, * about 1748 Namburg or Naumburg (?), † 16.11.1810 Thurn (Ober-Franken) – D ⌑ ThB XXXV.

Weitzer, *Dora,* artisan, graphic artist, * 6.4.1911 Graz – A ⌑ Fuchs Maler 20.Jh. IV; List.

Weitzer, *Jacob,* goldsmith, silversmith, f. 1623, l. 1668 – DK ⌑ Bøje I.

Weitzer, *Jacob Caspersen →* **Weitzer,** *Jacob*

Weitzmann, *Josef,* goldsmith (?), f. 1868, l. 1874 – A ⌑ Neuwirth Lex. II.

Weitzmann, *Raimund,* sculptor, f. 1770 – CZ ⌑ Toman II.

Weitzner, *Hans,* painter, * 9.8.1890 Paderborn, † 19.10.1956 Paderborn – D ⌑ Steinmann.

Weix, *Richard →* **Weixlgärtner,** *Richard Julius*

Weix, *Richard Julius →* **Weixlgärtner,** *Richard Julius*

Weixel, *Philipp Markus,* architect, f. 1717 – D ⌑ ThB XXXV.

Weixelbaum, *Johann →* **Weixlbaum,** *Johann*

Weixelbaum, *Johann M. →* **Weixlbaum,** *Johann*

Weixelgärtner, *Vince* (MagyFestAdat) → **Weixlgärtner,** *Vincenz*

Weixlbaum, *Johann* (Weixlbaum, Johann M.), portrait miniaturist, porcelain painter, * 30.3.1752 Wien or Wien-Lichtenthal, † 1.2.1840 or 1842 Wien or Brody – A ⌑ Fuchs Maler 19.Jh. Erg.-Bd II; Fuchs Maler 19.Jh. IV; Schidlof Frankreich.

Weixlbaum, *Johann M.* (Fuchs Maler 19.Jh. Erg.-Bd II; Fuchs Maler 19.Jh. IV; Schidlof Frankreich) → **Weixlbaum,** *Johann*

Weixlbaum, *Johann Michael,* porcelain painter, * 1780 Wien, l. 15.10.1810 – A ⌑ Fuchs Maler 19.Jh. Erg.-Bd II.

Weixlbaum, *Michael →* **Weixlbaum,** *Johann*

Weixler, *Melchior,* cabinetmaker, f. 1683, l. 1688 – D ⌑ ThB XXXV.

Weixlgärtner, *Eduard,* lithographer, still-life painter, landscape painter, * 3.8.1816 Ofen or Budapest, † 13.11.1873 Wien – A ⌑ Fuchs Maler 19.Jh. IV; ThB XXXV.

Weixlgärtner, *Elisabeth* (Söderberg, Elisabeth; Söderberg, Elisabeth Paulina; Söderberg, Elisabeth Paulina Theresia), painter, graphic artist, master draughtsman, * 21.1.1912 Wien – A, S ☐ Fuchs Maler 20.Jh. IV; Konstlex.; SvK; SvKL V; ThB XXXV; Vollmer IV; Vollmer V.

Weixlgärtner, *Elisabeth Paulina Theresia* → **Weixlgärtner,** *Elisabeth*

Weixlgärtner, *Johann* (Ries) → **Weixlgärtner,** *Johann Bapt. Vincenz*

Weixlgärtner, *Johann Bapt. Hans Vincenz* → **Weixlgärtner,** *Johann Bapt. Vincenz*

Weixlgärtner, *Johann Bapt. Vincenz* (Weixlgärtner, Johann; Weixlgärtner, Johann Baptist Vincenz), master draughtsman, portrait painter, illustrator, landscape painter, watercolourist, * 21.1.1846 Wien – A, † 11.5.1892 Wien – A ☐ Fuchs Maler 19.Jh. IV; Ries; ThB XXXV.

Weixlgärtner, *Johann Baptist Vincenz* (Fuchs Maler 19.Jh. IV) → **Weixlgärtner,** *Johann Bapt. Vincenz*

Weixlgärtner, *Johann Baptist Vincenz Hans* → **Weixlgärtner,** *Johann Bapt. Vincenz*

Weixlgärtner, *Josef E.* → **Weixlgärtner,** *Eduard*

Weixlgärtner, *Josef Eduard* → **Weixlgärtner,** *Eduard*

Weixlgärtner, *Josephine* (Weixlgärtner-Neutra, Josephine Therese), graphic artist, sculptor, modeller, painter, * 19.1.1886 Wien, † 30.6.1981 Wien – A, S ☐ Fuchs Geb. Jgg. II; SvK; SvKL V; ThB XXXV; Vollmer V.

Weixlgärtner, *Pepi* → **Weixlgärtner,** *Josephine*

Weixlgärtner, *Richard Julius*, illustrator, landscape painter, watercolourist, * 9.4.1849 Wien, † 6.8.1912 Wien – A ☐ Fuchs Maler 19.Jh. Erg.-Bd II; Fuchs Maler 19.Jh. IV; ThB XXXV.

Weixlgärtner, *Vincenz* (Weixelgärtner, Vince), lithographer, portrait painter, * 16.12.1828 or 1829 Ofen or Buda, † 14.4.1915 Ofen or Budapest – H ☐ MagyFestAdat; ThB XXXV.

Weixlgärtner-Neutra, *Josephine Therese* (SvKL V) → **Weixlgärtner,** *Josephine*

Weixlgärtner-Neutra, *Pepi* → **Weixlgärtner,** *Josephine*

Weixner, *Moses (1606)*, form cutter, illuminator, f. 1606, † before 16.9.1638 Frankfurt (Main) – D ☐ ThB XXXV; Zülch.

Weizenbäck, *Bonifatius*, painter, f. 1680 – D ☐ Markmiller.

Weizenberg, *August* (Vejcenberg, Avgust Janovič; Vejcenberg, Avgust-Ljudvig Janovič; Weizenberg, August Ludwig), sculptor, cabinetmaker, * 6.4.1837 Erastfer, † 22.11.1921 or 23.11.1921 Tallinn – EW, RUS, I ☐ ChudSSSR II; KChE V; ThB XXXV.

Weizenberg, *August Ludwig* (ThB XXXV) → **Weizenberg,** *August*

Weizer, *Bernard Pieter* → **Weiser,** *Bernard Pieter*

Weizhi → **Gao,** *Qipei*

Weizsäcker, *Gustav Wilhelm*, painter, * 1901 Reutlingen, † 8.1941 Reutlingen – D ☐ Vollmer V.

Wejander, *Gun* → **Wejander,** *Gunvor Urda Tora*

Wejander, *Gunvor Urda Tora*, painter, textile artist, * 5.10.1919 Århus – DK, S ☐ SvKL V.

Wejchert, *Hanna*, architect, * 29.7.1920 Radom – PL ☐ DA XXXIII.

Wejchert, *Witold*, painter of hunting scenes, * 27.10.1867 Warschau (?), † 22.11.1904 Świder (Warschau) – PL ☐ ThB XXXV.

Wejman, *Mieczysław*, graphic artist, illustrator, painter, * 19.5.1919 Brdów – PL ☐ Vollmer V.

Wejmann, *Matthias*, stove maker, f. 1738 – CZ ☐ ThB XXXV.

Wejstad, *Sven* (Wejstad, Sven Ludvig), painter, * 1905 Stockholm, † 1980 Stockholm – S ☐ Konstlex.; SvK.

Wejstad, *Sven Ludvig* (SvK) → **Wejstad,** *Sven*

Wek, *Ignaz*, goldsmith (?), f. 1867 – A ☐ Neuwirth Lex. II.

Wekherle, *Georg*, bookbinder, f. 1500 – D ☐ ThB XXXV.

Weki, *Shigeru* → **Ueki,** *Shigeru*

Wel, *Adrianus van der*, painter, master draughtsman, * 24.6.1920 Rotterdam (Zuid-Holland) – NL ☐ Scheen II.

Wel, *Cornelis van der*, painter, printmaker, * 16.1.1932 Rotterdam (Zuid-Holland) – NL ☐ Scheen II.

Wel, *Jean van* (Van Wel, Jean), painter, * 1906 Uccle (Brüssel), † 1990 Brüssel – B ☐ DPB II.

Wel, *Kees van der* → **Wel,** *Cornelis van der*

Welamson, *Edvard Leon* (SvKL V) → **Welamson,** *Leon*

Welamson, *Greta* (Sellberg-Welamson, Greta), bookplate artist, advertising graphic designer, book art designer, master draughtsman, painter, * 9.9.1885 Göteborg, † 17.12.1946 Stockholm – S ☐ Konstlex.; SvK; SvKL V.

Welamson, *Leon* (Welamson, Edvard Leon), master draughtsman, illustrator, advertising graphic designer, painter, graphic artist, book art designer, * 1.7.1884 Svedvi, † 1972 – S ☐ Konstlex.; SvK; SvKL V; Vollmer V.

Weland, *Friedrich* (Wehland, Friedrich), painter, * 22.2.1885 Hamburg, l. before 1942 – D ☐ Rump; ThB XXXV.

Welander, *Birger* → **Welander,** *Yngve Birger Gideon*

Welander, *Ingrid* → **Welander,** *Ingrid Sonja Margareta*

Welander, *Ingrid Sonja Margareta*, textile artist, * 17.8.1926 Göteborg – S ☐ SvKL V.

Welander, *Salla*, painter, * 29.7.1883 Stockholm, † 17.1.1967 Stockholm – S ☐ SvKL V.

Welander, *Yngve Birger Gideon*, painter, * 15.8.1916 Nacka – S ☐ SvKL V.

Welandus, enamel artist (?), f. 1101 – D ☐ ThB XXXV.

Welb, *Christoph*, architect, * 2.11.1847 Frankfurt (Main), l. 1900 – D ☐ ThB XXXV.

Welbedacht, *Bouwe*, watercolourist, master draughtsman, * 1.3.1912 – NL ☐ Scheen II.

Welber, *Sámuel* → **Beregi,** *Sándor*

Welbergen, *Philippus Adrianus*, painter, * 30.7.1927 Maastricht (Limburg) – NL, CDN ☐ Scheen II.

Welbers, *Otto-Karl*, landscape painter, * 1930 Emmerich – D ☐ KüNRW VI.

Welborn, *C. W.*, painter, f. 1919 – USA ☐ Falk.

Welborne, *J. W.* (Welbourne, J. W.), portrait painter, genre painter, f. before 1837, l. 1839 – GB ☐ Grant; ThB XXXV; Wood.

Welbourne, *J. W.* (Wood) → **Welborne,** *J. W.*

Welbronner, *Nicolaus* → **Wilborn,** *Nicolaus*

Welby, *Adlard*, master draughtsman, f. 5.1819, l. 1821 – USA, GB ☐ Groce/Wallace.

Welby, *Arthur Robert*, architect, * 1875, † 1935 – GB ☐ DBA.

Welby, *Désirée*, sculptor, f. before 1934, l. before 1961 – GB ☐ Vollmer V.

Welby, *Ellen* (Johnson II; Neuwirth II; Wood) → **Welby,** *Ellen Rose*

Welby, *Ellen Rose* (Welby, Rose Ellen; Welby, Ellen; Welby, Rose), flower painter, ceramics painter, genre painter, f. before 1877, l. 1927 – GB ☐ Johnson II; Neuwirth II; Pavière III.2; Ries; Wood.

Welby, *Rose* (Johnson II) → **Welby,** *Ellen Rose*

Welby, *Rose Ellen* (Pavière III.2) → **Welby,** *Ellen Rose*

Welch, landscape painter, f. 1820 – GB ☐ Grant.

Welch, *Clarissa Isabel*, painter, f. before 1928 – USA ☐ Hughes.

Welch, *Denton* (Welch, Maurice Denton), illustrator, * 1915 Shanghai, † 1948 – GB, RC ☐ Peppin/Micklethwait; Spalding; Windsor.

Welch, *Edward*, architect, * 1806 Overton (Flintshire), † 3.8.1868 Southampton Row (London) – GB ☐ Colvin; DBA.

Welch, *Guy M.*, painter, f. 1870, l. 1910 – USA ☐ Hughes.

Welch, *Harry J.*, marine painter, f. 1881, l. 1892 – GB ☐ Johnson II; Wood.

Welch, *Herbert Arthur*, architect, * 1884 Seaton, † 1953 – GB ☐ Gray.

Welch, *J.*, landscape painter, f. 1807, l. 1813 – GB ☐ Grant.

Welch, *J. S.*, lithographer, f. about 1846 – GB ☐ Lister.

Welch, *John (1711)*, carver, * 19.8.1711 Boston (Massachusetts), † 9.2.1789 Boston (Massachusetts) – USA ☐ EAAm III; Groce/Wallace.

Welch, *John (1810)*, engineer, * 7.5.1810 Overton (Flintshire), † before 1857 Preston (Lancashire) – GB ☐ Colvin.

Welch, *John (1824)*, architect, * about 1824, † 1894 Brooklyn – GB, USA ☐ ThB XXXV.

Welch, *John (1837)*, portrait painter, miniature painter, f. 1837, l. 1848 – GB ☐ McEwan.

Welch, *John (1849)*, portrait painter, f. 1849 – USA ☐ Groce/Wallace.

Welch, *John T.*, engraver, f. 1856, l. 1859 – USA ☐ Groce/Wallace.

Welch, *Joseph*, wood engraver, designer, lithographer, f. 1852, l. 1859 – USA, CDN ☐ Groce/Wallace; Harper.

Welch, *Katherine G.*, painter, f. 1927 – USA ☐ Falk.

Welch, *L.*, marine painter, f. 1906 – USA ☐ Brewington.

Welch, *L. T.*, engraver, f. 1860 – USA ☐ Groce/Wallace.

Welch, *Ludmilla Pilat*, landscape painter, * 1867 Ossining (New York), † 1925 Santa Barbara (California) – USA ☐ Hughes.

Welch, *Mabel R.*, miniature painter, * New Haven, f. before 1936, † 1.1.1959 – USA ☐ EAAm III; Falk; Vollmer V.

Welch, *Maurice Denton* (Peppin/Micklethwait) → **Welch,** *Denton*

Welch, *Richard,* carpenter, f. 1474, l. 1478 – GB ⊐ Harvey.

Welch, *Roger,* mixed media artist, * 10.2.1946 Westfield (New Jersey) – USA ⊐ ContempArtists.

Welch, *S. E. Kemp,* architect, † 1888 – GB ⊐ DBA.

Welch, *Samuel Thomas,* architect, f. 1843, l. 1868 – GB ⊐ DBA.

Welch, *T.,* bookplate artist, f. 1794, l. 1820 – GB ⊐ Lister; ThB XXXV.

Welch, *Thaddeus,* landscape painter, * 14.7.1844 La Porte (Indiana), † 19.12.1919 Santa Barbara (California) – USA ⊐ Falk; Hughes.

Welch, *Thomas B.,* copper engraver, portrait painter, * 1814 Charleston (South Carolina), † 5.11.1874 Paris – USA ⊐ EAAm III; Groce/Wallace; ThB XXXV.

Welch, *W. H.,* engraver, f. 1850, l. 1851 – USA ⊐ Groce/Wallace.

Welch, *Wilfried,* sculptor, * 1940 Kassel – D ⊐ Nagel.

Welcher, *F.,* artist, * Deutschland, f. 1854 – USA ⊐ Groce/Wallace.

Welcher, *F. E.,* embroiderer, f. 1808 – S ⊐ SvKL V.

Welchman, *J. W.,* landscape painter, f. 1822, l. 1824 – GB ⊐ Grant; Johnson II.

Welchman, *John T.* (Gordon-Brown) → **Welchman,** *John Todd*

Welchman, *John Todd* (Welchman, John T.), architect, * 1833, † 1899 – GB, ZA ⊐ DBA; Gordon-Brown.

Welcken, *Johann Georg,* goldsmith, * 4.1.1709 Koblenz, l. 1795 – D ⊐ ThB XXXV.

Welcomme, *François,* engraver, * 1944 Courmangoux (Ain) – F ⊐ Bénézit.

Welcz, *Concz,* goldsmith, medalist, f. 1532, l. 1551 – CZ ⊐ ThB XXXV; Toman II.

Welczer-Szweiger, *Łucja,* painter, graphic artist, * 1910 Warschau, † 1942 (Konzentrationslager) Treblinki – PL ⊐ Vollmer V.

Weld, *Alice K. H.,* painter, f. 1881, l. 1888 – GB ⊐ Johnson II; Wood.

Weld, *Isaac,* topographer, * 15.3.1774 Dublin (Dublin), † 4.8.1856 Ravenswell (Irland) – IRL ⊐ EAAm III; Groce/Wallace; Harper.

Weld, *Mary Izod,* painter, f. 1881 – GB ⊐ Wood.

Weld, *Virginia Lloyd,* painter, * 1915 Cedar Rapids (Iowa) – USA ⊐ Falk.

Welde, *Anton,* goldsmith, jeweller, * Limburg, f. 1801, † 1839 – D ⊐ Seling III.

Welde, *Franz Xaver,* painter, * 6.10.1739 Graben (Schwaben), † 23.5.1813 München – D ⊐ ThB XXXV.

Welden, *Charlotte von* (Reichsfreiin), master draughtsman, * 1813, l. 31.3.1849 – A ⊐ ThB XXXV.

Welden, *Franz Ludwig von* (Freiherr), landscape gardener (?), * 10.6.1782 Laupheim, † 7.8.1845 Graz – A ⊐ List.

Welden, *Leo von,* painter, graphic artist, * 16.12.1899 Paris, † 30.7.1967 Bad Feilnbach – D ⊐ Münchner Maler VI; ThB XXXV; Vollmer V.

Welder, *Samuel,* silversmith, f. about 1717, l. about 1720 – GB ⊐ ThB XXXV.

Weldige, *Heinrich,* painter, * about 1590, † about 1640 – D ⊐ ThB XXXV.

Welding, *Henry,* engraver, * about 1841 Pennsylvania, l. 1860 – USA ⊐ Groce/Wallace.

Weldisch, *Georg,* wood sculptor, carver, f. 1549 – D ⊐ Sitzmann.

Weldisch, *Hans,* wood sculptor, carver, f. about 1528, l. 1542 – D ⊐ Sitzmann; ThB XXXV.

Weldon, *Charles* (Weldon, Charles Dater), watercolourist, * 1855 or 1870 Mansfield (Ohio), † 9.8.1935 East Orange (New Jersey) – USA ⊐ EAAm III; Falk; ThB XXXV; Vollmer V.

Weldon, *Charles Dater* (EAAm III; Falk; ThB XXXV) → **Weldon,** *Charles*

Weldon, *Harriet Hockley* → **Townshend,** *Harriet Hockley*

Weldon, *Harvey B.,* architect, f. 1914 – USA ⊐ Tatman/Moss.

Weldon, *John de* (Harvey) → **John de Weldon**

Weldon, *Samuel,* clockmaker, f. 1744 – GB ⊐ ThB XXXV.

Weldon, *Susan,* painter, cartoonist, f. 1876 – CDN ⊐ Harper.

Weldon, *Thomas de* (Harvey) → **Thomas de Weldon**

Weldon, *Walter A.,* designer, ceramist, * 4.5.1890 Rochester (New York), l. 1947 – USA ⊐ Falk.

Weler, *Mårten* → **Weiler,** *Mårten*

Weleratsky, *františek* → **Velehradsky,** *Franz*

Welesheff, *Dmitrij Wassiljewitsch* (ThB XXXV) → **Veležev,** *Dmitrij Vasil'evič*

Welfare, *Daniel,* painter, * 1796, † 1841 Salem (North Carolina) – USA ⊐ EAAm III; Groce/Wallace; Pavière III.1; ThB XXXV.

Welfare, *Piers,* cartographer, * 1742 Ipswich (Suffolk), † 1784 Abingdon (Berkshire) – GB ⊐ Mallalieu.

Welfert, *W.,* landscape painter, f. 1841 – CH ⊐ Grant; Johnson II; Wood.

Welflin → **Wolf** (1496)

Welge, *Friedhelm,* sculptor, * 1952 Krefeld-Hüls – D ⊐ BildKueFfm.

Welgemoed → **Fris,** *Pieter*

Welhartizky, *Viktor,* painter, * 17.2.1892 Wien, l. 1975 – A ⊐ Fuchs Geb. Jgg. II.

Welhaven, *Astri* → **Welhaven Heiberg,** *Astri*

Welhaven, *Hjalmar,* architect, * 26.12.1850 Christiania, † 18.4.1922 Kristiania – N ⊐ NKL IV.

Welhaven, *Johan Sebastian Cammermeyer,* master draughtsman, * 22.12.1807 Bergen (Norwegen), † 21.10.1873 Christiania – N ⊐ NKL IV.

Welhaven, *Sigri* (NKL IV) → **Welhaven Krag,** *Sigri*

Welhaven Heiberg, *Astri* (Heiberg, Astri Welhaven), landscape painter, portrait painter, * 14.12.1883 Kristiania, † 26.5.1967 Oslo – N ⊐ NKL II; ThB XXXV; Vollmer V.

Welhaven Krag, *Sigri* (Welhaven, Sigri), sculptor, ceramist, * 4.5.1894 Kristiania, l. 1985 – N ⊐ NKL IV; ThB XXXV; Vollmer V.

Welie, *Antoon van* (ThB XXXV; Vollmer V) → **Welie,** *Johannes Antonius van*

Welie, *Johannes Antonius van* (Welie, Antoon van), painter, * 18.12.1866 or 18.12.1867 Afferden (Gelderland) or Druten (Gelderland), † 24.9.1956 Den Haag (Zuid-Holland) – NL, B, F, I, GR, GB ⊐ Scheen II; ThB XXXV; Vollmer V.

Welikanoff, *Wassilij Iwanowitsch* (ThB XXXV) → **Velikanov,** *Vasilij Ivanovič*

Welinckhoven, *Alexander van,* painter, * 1606 Gorcum, † 22.10.1629 Rom – NL ⊐ ThB XXXV.

Welinder, *Edith* → **Welinder,** *Edith Gunhild*

Welinder, *Edith Gunhild,* painter, master draughtsman, sculptor, artisan, * 20.6.1897 Uppsala, † 25.7.1965 Stockholm – S ⊐ SvK; SvKL V.

Welionski, *Pyi* → **Weloński,** *Pius*

Welis, *Gustave,* painter, * 1851 Löwen, † 1914 – B ⊐ DPB II.

Welke, portrait painter, f. 1739 – D ⊐ ThB XXXV.

Welker, *Albert,* sculptor, goldsmith, * 1915 – D ⊐ Vollmer V.

Welker, *Ernst,* landscape painter, * 1.5.1788 Gotha, † 30.9.1857 Wien – D, A ⊐ Fuchs Maler 19.Jh. IV; ThB XXXV.

Welker, *J. D.,* painter, f. 1670, l. 1700 – D ⊐ ThB XXXV.

Welker, *William A.,* architect, carpenter, f. 1901 – USA ⊐ Tatman/Moss.

Well, *Arnoldus van* (Well Az., Arnoldus van), landscape painter, * 8.1.1773 Dordrecht (Zuid-Holland), † 3.1.1818 Dordrecht (Zuid-Holland) – NL ⊐ Scheen II; ThB XXXV.

Well, *David,* lithographer, illustrator, f. 1858 – USA ⊐ Groce/Wallace; Hughes.

Well, *Egbert van,* landscape painter, * about 16.10.1774 Dordrecht (Zuid-Holland), † 1.4.1830 Dordrecht (Zuid-Holland) – NL ⊐ Scheen II.

Well, *Henricus Franciscus Josephus van,* painter, * 3.9.1935 Zaandam (Noord-Holland) – NL ⊐ Scheen II.

Well, *Henry* → **Wells,** *Henry*

Well, *Theodore,* painter, f. 1971 – USA ⊐ Dickason Cederholm.

Well Az., *Arnoldus van* (Scheen II) → **Well,** *Arnoldus van*

Wella, *H. Emily,* painter, * 31.5.1846 Delaware (Ohio), † 2.1925 Rochester (New York) – USA ⊐ Falk; ThB XXXV.

Wellagitsch, *Joh. Jakob* (Wellagitsch, Johann Jakob), miniature painter, f. before 1704, † 29.10.1751 München – D, TR ⊐ Schidlof Frankreich; ThB XXXV.

Wellagitsch, *Johann Jakob* (Schidlof Frankreich) → **Wellagitsch,** *Joh. Jakob*

Welland, *Mary J. B.,* painter, f. 1876 – GB ⊐ Wood.

Welland, *Thomas,* engraver, die-sinker, * about 1806 England, l. 1859 – USA ⊐ Groce/Wallace.

Welland, *W. J.,* architect, f. 1870, l. 1872 – GB, IRL ⊐ DBA; Dixon/Muthesius.

Wellburn, *G. E.,* painter, f. 1852 – CDN ⊐ Harper.

Welle van der (1801) (Welle van der), etcher, f. 1801 – NL ⊐ Waller.

Welle (1832) (Welle), architect, f. 1832 – F ⊐ Brune.

Welle, *Bernardus,* master draughtsman, lithographer, painter, * 1743 Krimpen aan den Lek (Zuid-Holland), † 21.5.1829 Rotterdam (Zuid-Holland) – NL ⊐ Scheen II; Waller.

Welle, *David* (Scheen II; Waller) → **Welle,** *David van*

Welle, *David van* (Welle, David), master draughtsman, lithographer, painter, * 12.1772 Rotterdam (Zuid-Holland), † 24.2.1848 Rotterdam (Zuid-Holland) – NL ⊐ Scheen II; ThB XXXV; Waller.

Welle, *H. van* (ThB XXXV) → **Welle,** *Henri van*

Welle, *Heinrich,* goldsmith, f. 1556 – A ⊐ ThB XXXV.

Welle, *Henri van* (Welle, H. van), painter, f. 1734 – B, NL ⊐ ThB XXXV.

Welleba, *Karl,* painter, * 5.5.1889 Wien, † 3.9.1936 Wien – A ⊐ Fuchs Geb. Jgg. II.

Welleba, *Leopold,* landscape painter, veduta painter, f. 1905 – A ⊐ Fuchs Maler 19.Jh. Erg.-Bd II.

Welleba, *Rudolf,* landscape painter, decorative painter, * 8.3.1874 Wien, † 30.9.1958 Retz – A ⊐ Fuchs Maler 19.Jh. Erg.-Bd II; Fuchs Maler 19.Jh. IV.

Welleba, *Wenzel Franz* (Veleba, Václav František), landscape painter, * 5.9.1776 or 6.9.1785 Prag, † 4.6.1856 Prag – CZ ⊐ ThB XXXV; Toman II.

Wellekens, *Jan Baptist,* painter, * 1658 Aelst, † 1726 Amsterdam – NL ⊐ ThB XXXV.

Wellen, *Jan van,* tapestry weaver, f. 1616 – B, NL ⊐ ThB XXXV.

Wellenberg, *Hans,* architect, f. 1572, l. 1578 – CH ⊐ ThB XXXV.

Wellendorf, *Carla,* painter, * 15.9.1878 Kopenhagen, † 25.1.1967 Kopenhagen – DK, S ⊐ SvKL V.

Wellendorf, *Hans Georg,* faience maker (?), f. 1724 – D ⊐ ThB XXXV.

Wellendorf, *Johann Gottfried,* ceramist, * 1734, † 2.7.1787 Meißen – D ⊐ Rückert.

Wellendorff, *Christoffer* → **Wellendorph,** *Christoffer*

Wellendorph, *Christoffer,* cabinetmaker, ornamental sculptor, f. 1644, l. 1689 – S ⊐ SvKL V.

Wellenheim, *Pauline,* flower painter, still-life painter, f. 1837 – A ⊐ Fuchs Maler 19.Jh. IV.

Wellens, *Brigitte,* painter, * 1942 Brüssel – B ⊐ DPB II.

Wellens, *Charles* (Wellens, Karel), painter of interiors, watercolourist, * 6.2.1889 Lummen, † 1959 Hasselt – B ⊐ DPB II; Edouard-Joseph III; ThB XXXV; Vollmer V.

Wellens, *Helen Miller,* portrait painter, illustrator, * Philadelphia (Pennsylvania), f. 1901 – USA ⊐ Falk.

Wellens, *Jules C.* (Mistress) → **Wellens,** *Helen Miller*

Wellens, *Karel* (DPB II) → **Wellens,** *Charles*

Wellens de Cock, *Hieronymus* → **Cock,** *Hieronymus*

Wellensiek, *Dora* → **Wellensiek,** *Theodora Wilhelmina*

Wellensiek, *Theodora Wilhelmina,* watercolourist, master draughtsman, lithographer, * 30.7.1917 Diemerbrug (Noord-Holland) – NL ⊐ Scheen II.

Wellenstein, *Walter,* painter, graphic artist, master draughtsman, illustrator, * 21.5.1898 Dortmund, † 20.10.1970 Berlin – D ⊐ Flemig; ThB XXXV; Vollmer V.

Weller, *Abraham,* master draughtsman, * 1758, † 14.9.1816 Stockholm – S ⊐ SvKL V.

Weller, *Arnold Carl von,* silversmith, * 6.6.1892 Maastricht, l. before 1961 – NL ⊐ Vollmer V.

Weller, *Augusta,* miniature painter, f. 1836, l. 1839 – GB ⊐ Foskett; Johnson II.

Weller, *Balthasar,* master draughtsman, copper engraver, f. 1629 – D ⊐ ThB XXXV.

Weller, *Carl* (Weller, Carl F.), painter, * 29.7.1853 Stockholm, † 9.1920 Washington (District of Columbia) – USA, S ⊐ Falk; SvKL V; ThB XXXV.

Weller, *Carl F.* (Falk; SvKL V) → **Weller,** *Carl*

Weller, *Daniel,* portrait painter, * 1860, † 1923 Salt Lake City – USA ⊐ ThB XXXV.

Weller, *David* (Pavière II) → **Weller,** *David Friedrich*

Weller, *David Friedrich* (Weller, David), portrait painter, flower painter, * 6.7.1759 Kirchberg (Sachsen), † 21.4.1789 or 10.12.1785 Dresden – D ⊐ Pavière II; Rückert; ThB XXXV.

Weller, *Edwin J.,* lithographer, engraver, f. 1848, l. after 1860 – USA ⊐ Groce/Wallace.

Weller, *Franz Anton,* painter, f. 1764 – D ⊐ ThB XXXV.

Weller, *Fredrik Wilhelm,* goldsmith, f. 27.4.1813, l. 24.1.1820 – DK ⊐ Bøje II.

Weller, *G.* (Mistress), ceramics painter, f. before 1878 – GB ⊐ Neuwirth II.

Weller, *J.,* portrait painter, * 1688 or 1698, l. 1718 – GB ⊐ ThB XXXV; Waterhouse 18.Jh..

Weller, *J. M.,* pewter caster, f. 1728 – PL, D ⊐ ThB XXXV.

Weller, *Joachim,* goldsmith, silversmith, * about 1725, † 1792 – DK ⊐ Bøje II.

Weller, *Joh. Martin* → **Weller,** *Martin*

Weller, *Johan Mathias* (SvKL V) → **Weller,** *Johan Matthias*

Weller, *Johan Matthias* (Weller, Johan Mathias), goldsmith, engraver, graphic artist, * 1744 Vall (?), † 2.4.1800 Lund – S ⊐ SvK; SvKL V; ThB XXXV.

Weller, *Johan Niclas* → **Weller,** *Johan Nicolaus*

Weller, *Johan Nicolaus,* painter, * 1723 Vall, † 13.7.1785 Visby – S ⊐ SvKL V; ThB XXXV.

Weller, *Johann,* history painter, * 1785, † 12.5.1817 Wien – A ⊐ Fuchs Maler 19.Jh. IV; ThB XXXV.

Weller, *Johann Georg,* pewter caster, f. 1789 – PL, D ⊐ ThB XXXV.

Weller, *John,* architect, † before 9.12.1905 – GB ⊐ DBA.

Weller, *John E.* → **Weller,** *Edwin J.*

Weller, *Josef,* history painter, * Sterzing, f. 1751, † 12.5.1817 Wien – A ⊐ Fuchs Maler 19.Jh. IV; ThB XXXV.

Weller, *Karl,* jeweller, f. 7.1922 – A ⊐ Neuwirth Lex. II.

Weller, *Martin,* painter, f. 1710, l. 1731 – D ⊐ ThB XXXV.

Weller, *Martin Ludvig,* goldsmith, silversmith, * about 1781 Skåne, † 1856 – DK ⊐ Bøje II.

Weller, *Paul,* painter, lithographer, illustrator, * 20.12.1912 Boston (Massachusetts) – USA ⊐ EAAm III; Falk.

Weller, *Paulus,* gunmaker, f. 1651, l. 1656 – D ⊐ ThB XXXV.

Weller, *R.,* painter, f. 1901 – D ⊐ Nagel.

Weller, *Simona,* painter, * 10.5.1940 Rom – I ⊐ DEB XI; PittItalNovec/2 II.

Weller, *Theodor Leopold,* cartoonist, genre painter, * 29.5.1802 Mannheim, † 10.12.1880 Mannheim – D, I ⊐ Flemig; Münchner Maler IV; ThB XXXV.

Weller, *Tobias,* goldsmith, f. 1701, l. 1736 – PL ⊐ ThB XXXV.

Weller, *Wolff,* pewter caster, * about 1567, † 11.7.1612 – PL ⊐ ThB XXXV.

Weller von Malsdorf, *Alexander,* gem cutter, * about 1506 Freiberg (Sachsen), † 1559 Nürnberg – D, I, B, PL ⊐ ThB XXXV.

Wellerdieck, *Engelbert,* painter, * 4.12.1911 Utrecht (Utrecht) – NL ⊐ Scheen II.

Wellershaus, *Paul,* painter, * 20.5.1887 Feckinghausen, l. 1966 – D ⊐ KüNRW III; ThB XXXV; Vollmer V; Vollmer VI.

Welles, *A.,* silversmith, f. about 1810 – USA ⊐ ThB XXXV.

Welles, *E. F.,* animal painter, landscape painter, etcher, f. about 1826, l. 1859 – GB ⊐ Grant; Johnson II; Lister; ThB XXXV; Wood.

Welles, *G. W.,* painter, f. 1849 – GB ⊐ Wood.

Welles, *J.,* painter, f. 1784 – GB ⊐ Grant; Waterhouse 18.Jh..

Welles, *Simon* → **Simon de Wells**

Wellesley, *G. E.,* painter, f. 1893 – GB ⊐ Wood.

Wellesley, *H. Rev.,* etcher, f. 1850 – GB ⊐ Lister.

Wellfuß, *Johann,* goldsmith, f. 1801, l. 1810 – CZ ⊐ ThB XXXV.

Wellhöfer, *Georg,* illuminator, f. 1626 – D ⊐ ThB XXXV.

Welligen, *H. G.* → **Welligsen,** *H. G.*

Welligsen, *H. G.,* wood carver, ivory carver, f. 1651 – D ⊐ ThB XXXV.

Wellimann, *Leonhard* (Willimann, Leonhard), sculptor, f. about 1642 – CH ⊐ Brun III.

Wellinck, *Hendrik,* painter, * Münster (Westfalen) (?), f. 17.1.1693 – NL, D ⊐ ThB XXXV.

Welling, *Gertrude Nott,* painter, f. 1919 – USA ⊐ Falk.

Welling, *Hanns,* ceramist, * 1924 Laacher See – D ⊐ WWCCA.

Welling, *Hendrik* → **Wellinck,** *Hendrik*

Welling, *Johann Philipp von,* architect, f. 1783, l. 1785 – D ⊐ ThB XXXV.

Welling, *Ludwig,* landscape painter, portrait painter, f. about 1790, l. 1809 – D ⊐ ThB XXXV.

Welling, *William,* engraver, * about 1828, l. 1850 – USA ⊐ Groce/Wallace.

Wellings, *A. M.,* graphic artist, f. 1888, l. 1889 – CDN ⊐ Harper.

Wellings, *W.* (Schidlof Frankreich) → **Wellings,** *William*

Wellings, *William* (Wellings, W.), portrait miniaturist, silhouette artist, f. 1778, l. 1801 – GB ⊐ Foskett; Mallalieu; Schidlof Frankreich; ThB XXXV; Waterhouse 18.Jh..

Wellington, *Frank H.,* illustrator, wood designer, f. 1901 – USA ⊐ Falk.

Wellington, *Hubert* (Spalding) → **Wellington,** *Hubert Lindsay*

Wellington, *Hubert Lindsay* (Wellington, Hubert), painter, * 14.6.1879 Gloucester, † 1967 – GB ⊐ Spalding; Vollmer VI; Windsor.

Wellington, *John Booker Blakemoore,* photographer, * about 1860 Lansdown, † 1939 Elstree (Hertfordshire) – GB, USA ⊐ DA XXXIII.

Wellington, *John L.,* painter, f. 1936 – USA ⊐ Falk.

Wellisch, *Alfred* (Delaire) → **Wellisch von Vágvecse,** *Alfred*

Wellisch, *Josef,* die-sinker, * 1718,
† 4.5.1761 – A ⌶ ThB XXXV.
Wellisch von Vágvecse, *Alfred* (Wellisch,
Alfred), architect, * 6.5.1854 Budapest,
† 16.12.1941 Budapest – H ⌶ Delaire;
ThB XXXV; Vollmer V.
Wellisch von Vágvecse, *Andor,* architect,
* 14.2.1887 Budapest, l. before 1961
– H ⌶ ThB XXXV; Vollmer V.
Welliver, *Les,* painter, sculptor, * about
1920, l. before 1969 – USA ⌶ Samuels.
Wellke, *Franz Karl Albert,* portrait painter,
* 17.12.1853 Konitz (West-Preußen),
l. 1889 – D ⌶ ThB XXXV.
Wellman, *Betsy,* portrait painter, f. about
1840 – USA ⌶ Groce/Wallace.
Wellman, *Ernest James,* architect, f. 1895,
l. 1896 – GB, ZA ⌶ DBA.
Wellmann, *Arthur,* sculptor, graphic artist,
* 7.7.1885 Magdeburg, l. before 1961
– D ⌶ ThB XXXV; Vollmer V.
Wellmann, *Herbert,* graphic artist,
advertising graphic designer, * 19.8.1910
Bremen – D ⌶ Vollmer VI.
Wellmann, *Hinrich Gottfried,* pewter
caster, f. 1777, † 19.2.1817 – D
⌶ ThB XXXV.
Wellmann, *Robert,* painter, * 10.7.1866
Russmarkt (Siebenbürgen) or Szerdahely,
† 1946 Paks – D, H ⌶ MagyFestAdat;
ThB XXXV.
Wellmore, *E.,* copper engraver, miniature
painter, f. 1834 – USA ⌶ ThB XXXV.
Wellmore, *Edward,* engraver, portrait
painter, miniature painter, master
draughtsman, f. 1837, l. 1867 – USA
⌶ Groce/Wallace.
Wellner, *Andreas Simon Emil,* portrait
painter, genre painter, * 1821
Kopenhagen – DK ⌶ ThB XXXV.
Wellner, *Herschel,* goldsmith(?), f. 1875,
l. 1878 – A ⌶ Neuwirth Lex. II.
Wellner, *Johann,* potter, f. 1628 – D
⌶ ThB XXXV.
Wellner, *Karel,* painter, graphic artist,
* 5.3.1875 Unhošt, † 4.6.1926 Oloumoc
– CZ ⌶ Toman II.
Wellner, *Koloman,* porcelain colourist,
f. about 1890, l. 1902 – H
⌶ Neuwirth II.
Wellner, *Mai,* textile artist, * 20.4.1922
Tallinn – EW, S ⌶ Konstlex.; SvK;
SvKL V.
Wellner, *Wilhelm Anton,* cartoonist,
caricaturist, * 1859 Königsberg, l. before
1908 – RUS, D ⌶ Ries.
Wellon, *W.,* lithographer, f. 1850 – GB
⌶ Lister.
Wellratzky, *Bernard Bonaventura* →
Velehradsky, *Bernard Bonaventura
Wilhelm*
Wells → **Wills** (1741)
Wells (1751), wax sculptor, f. 1751 –
USA ⌶ ThB XXXV.
Wells (1805), flower painter, f. 1805,
l. 1813 – GB ⌶ Pavière III.1.
Wells (1806), miniature painter, f. 1806
– GB ⌶ Foskett.
Wells (1841), topographer, f. 1841 – GB
⌶ Houfe.
Wells (Mistress) (Schidlof Frankreich) →
Wells, *Joanna Mary*
Wells, *A. Randall,* architect, * 1877,
† 1942 – GB ⌶ DBA; Gray.
Wells, *Albert,* painter, * 1918
Charlotte (North Carolina) – USA
⌶ Dickason Cederholm.
Wells, *Albert Eugene,* painter, * 1859
West Saint John (New Brunswick),
† 1931 Lakeview (Washington) – CDN,
USA ⌶ Harper.

Wells, *Alice Rushmore,* miniature painter,
* 2.5.1877, l. 1940 – USA ⌶ Falk.
Wells, *Alma,* painter, * 15.10.1899, l. 1940
– USA ⌶ Falk.
Wells, *Amy Watson,* painter, designer,
* 21.12.1898 Lynchburg (Virginia),
l. 1947 – USA ⌶ Falk.
Wells, *Anna M.,* watercolourist, * Boston
(Massachusetts), f. 1854, l. 1885 – USA
⌶ Hughes.
Wells, *Archibald,* landscape painter,
* 10.5.1874 Glasgow, l. before 1942
– GB ⌶ McEwan; ThB XXXV.
Wells, *Arthur,* architect, f. 1864, l. 1926
– GB ⌶ DBA.
Wells, *Augusta,* painter, f. 1864, l. 1879
– GB ⌶ Wood.
Wells, *Bella Hunter,* painter, f. 1898
– GB ⌶ McEwan.
Wells, *Benjamin B.,* painter, f. 1925 –
USA ⌶ Falk.
Wells, *Cady,* painter, * 15.11.1904
Southbridge (Massachusetts), † 1954
Santa Fe (New Mexico) – USA
⌶ EAAm III; Falk; Samuels; Vollmer V.
Wells, *Carrie Carter,* painter, f. 1924
– USA ⌶ Falk.
Wells, *Charles J.* (Mistress) → **Wells,
Carrie Carter**
Wells, *Charles Morris,* architect, f. 1895,
l. 1928 – USA ⌶ Tatman/Moss.
Wells, *Charles S. (1832),* designer,
* about 1832 Pennsylvania, l. 1860
– USA ⌶ Groce/Wallace.
Wells, *Charles S. (1872),* sculptor,
* 24.6.1872 Glasgow, l. before 1942
– USA ⌶ Falk; ThB XXXV.
Wells, *Darius,* wood engraver, f. 1846
– USA ⌶ Groce/Wallace.
Wells, *David Stephens,* artist, f. 1970
– USA ⌶ Dickason Cederholm.
Wells, *Denys* (Spalding) → **Wells,** *Denys
George*
Wells, *Denys G.* (Bradshaw 1893/1910;
Bradshaw 1911/1930; Bradshaw
1931/1946; Bradshaw 1947/1962) →
Wells, *Denys George*
Wells, *Denys George* (Wells, Denys;
Wells, Denys G.), portrait painter,
* 21.1.1881 Bedford (England),
† 1973 – GB ⌶ Bradshaw 1893/1910;
Bradshaw 1911/1930;
Bradshaw 1931/1946;
Bradshaw 1947/1962; Spalding;
ThB XXXV.
Wells, *Donald,* sculptor, * Newcastle upon
Tyne, f. 1962 – GB ⌶ Spalding.
Wells, *Douglas* (Bradshaw 1911/1930;
Bradshaw 1931/1946; Bradshaw
1947/1962) → **Wells,** *Robert Douglas*
Wells, *Eloise Long,* sculptor, graphic artist,
designer, * 3.5.1875 Alton (Illinois),
l. 1940 – USA ⌶ Falk.
Wells, *Emily,* painter, f. 1921 – USA
⌶ Falk.
Wells, *F. Marion* (Falk) → **Wells,** *Francis
Marion*
Wells, *Francis Marion* (Wells, F. Marion),
sculptor, * 1848 Louisiana (Missouri),
† 22.7.1903 San Francisco (California)
– USA ⌶ Falk; Hughes.
Wells, *Françoise-Eulalie,* sculptor,
* Frankreich, f. 1872, † 11.10.1894
San Francisco – USA ⌶ Karel.
Wells, *Frederick,* painter, * Toronto
(Ontario), f. 1840, l. 1855 – CDN
⌶ Harper.
Wells, *Friendly,* portrait painter, * 1913
– USA ⌶ Dickason Cederholm.
Wells, *George,* painter, f. 1842, l. 1888
– GB ⌶ Grant; Johnson II; Wood.

Wells, *George D.,* landscape painter,
f. 1834 – CDN ⌶ Harper.
Wells, *H. W.* (Mistress) (Wood) →
Hayllar, *Mary*
Wells, *Henry,* carver, f. 1748, l. 1800
– USA ⌶ Groce/Wallace.
Wells, *Henry C.* (Mistress) → **Wells,** *Alice
Rushmore*
Wells, *Henry Tanworth,* portrait painter,
miniature painter, * 12.11.1828 or
12.12.1828 London, † 16.1.1903 London
– GB ⌶ Foskett; Grant; Johnson II;
Schidlof Frankreich; ThB XXXV; Wood.
Wells, *Henry Tanworth* (Mistress) (Wood)
→ **Wells,** *Joanna Mary*
Wells, *Ida* → **Stroud,** *Ida*
Wells, *J. (1783),* landscape painter, f. 1783
– GB ⌶ Grant.
Wells, *J. (1869),* watercolourist, f. 1869,
l. 1871 – GB ⌶ Johnson II; Wood.
Wells, *J. (1872),* animal painter, f. before
1872 – GB ⌶ Ries.
Wells, *J. (1875),* painter, f. 1875 – GB
⌶ Johnson II; Wood.
Wells, *J. C.,* artist, f. 1922 – USA
⌶ Dickason Cederholm.
Wells, *J. G.,* aquatintist, f. 1780, l. 1809
– GB, N ⌶ Lister; ThB XXXV.
Wells, *J. R.* (Johnson II) → **Wells,** *Joseph
Robert*
Wells, *J. Sanderson* (Wells, John
Sanderson), genre painter, f. 1890,
l. 1940 – GB ⌶ Bradshaw 1893/1910;
Johnson II; ThB XXXV; Wood.
Wells, *J. W.,* portrait painter(?), f. 1856
– USA ⌶ Groce/Wallace.
Wells, *Jacob,* artist, master draughtsman,
f. 1851, l. after 1858 – USA
⌶ Groce/Wallace.
Wells, *James,* portrait painter, f. 1896
– GB ⌶ McEwan.
Wells, *James Lesesne,* painter,
illustrator, * 2.11.1902 or
2.11.1903 Atlanta (Georgia) – USA
⌶ Dickason Cederholm; EAAm III;
Falk; Vollmer V.
Wells, *Jane McClintock,* graphic artist,
designer, * 11.5.1903 Charleston (South
Carolina) – USA ⌶ Falk.
Wells, *Joanna Mary* (Wells, Henry
Tanworth); Wells (Mistress)),
painter, * 1831, † 15.7.1861 or
1862 London – GB ⌶ DA XXXIII;
Schidlof Frankreich; ThB XXXV; Wood.
Wells, *John* → **Wells,** *William Frederick*
Wells, *John (1406),* mason, f. 1406,
l. 1407 – GB ⌶ Harvey.
Wells, *John (1645),* painter,
† 25.9.1645 London(?) – GB
⌶ Waterhouse 16./17.Jh..
Wells, *John (1792),* aquatintist, master
draughtsman, f. about 1792, l. 1809
– GB ⌶ ThB XXXV.
Wells, *John (1820/1825),* carpenter,
architect, f. 1820, l. 1825 – GB
⌶ Colvin.
Wells, *John (1820/1850),* engraver, * about
1820 Pennsylvania, l. 1850 – USA
⌶ Groce/Wallace.
Wells, *John (1839),* architect, f. 1839,
l. 1855 – CDN ⌶ Harper.
Wells, *John (1907),* painter, * 1907 or
1909 Penzance (Cornwall) or London
– GB ⌶ British printmakers; Spalding;
Vollmer V; Windsor.
Wells, *John Sanderson* (Wood) → **Wells,**
J. Sanderson
Wells, *Joseph Collins,* architect, * 1814,
† 1860 – GB ⌶ DBA.

Wells, *Joseph Morrill*, architect, * 1853 Boston (Massachusetts), † 2.2.1890 New York – USA ⊐ ThB XXXV.

Wells, *Joseph R.*, engraver, * about 1821 Pennsylvania, l. 1850 – USA ⊐ Groce/Wallace.

Wells, *Joseph Robert* (Wells, J. R.), marine painter, f. 1872, l. 1895 – GB ⊐ Houfe; Johnson II; Mallalieu; Wood.

Wells, *Josiah Robert*, marine painter, landscape painter, f. 1872, l. 1893 – GB ⊐ Brewington; ThB XXXV.

Wells, *Kate More*, painter, f. 1897, l. 1917 – USA ⊐ Hughes.

Wells, *Kenneth McNeill* (Mistress) → **Oille,** *Ethel Lucille*

Wells, *L. Jennens*, bird painter, f. 1865, l. 1868 – GB ⊐ Lewis; Wood.

Wells, *Lemuel*, goldsmith, silversmith, f. about 1790, l. about 1820 – USA ⊐ ThB XXXV.

Wells, *Leonard Harry*, portrait painter, * 25.3.1903 Nottingham – GB ⊐ ThB XXXV; Vollmer V.

Wells, *Lewis I. B.*, artist, f. 1814, l. 1820 – USA ⊐ Groce/Wallace.

Wells, *Lucy D.*, painter, * 4.9.1881 Chicago (Illinois), l. 1940 – USA ⊐ Falk.

Wells, *Luis* → **Wells,** *Luis Alberto*

Wells, *Luis Alberto*, painter, graphic artist, * 1939 Buenos Aires – RA ⊐ EAAm III.

Wells, *Luke (1852)*, porcelain painter, animal painter, f. about 1852, l. 1865 – GB ⊐ Neuwirth II.

Wells, *Luke (1860)*, porcelain painter, animal painter, f. 1860, l. 1879 – GB ⊐ Neuwirth II.

Wells, *Madeline* (Wells, Madeline Rachel), watercolourist, f. about 1900, l. before 1961 – GB ⊐ Bradshaw 1911/1930; Bradshaw 1931/1946; Bradshaw 1947/1962.

Wells, *Madeline Rachel* → **Wells,** *Madeline*

Wells, *Margaret Caroline Bruce*, woodcutter, * 1909 – GB ⊐ British printmakers.

Wells, *Marion F.*, sculptor, * about 1848, † 22.7.1903 San Francisco – USA ⊐ ThB XXXV.

Wells, *Mary* → **Hayllar,** *Mary*

Wells, *Morris*, engraver, * about 1839 Washington (District of Columbia), l. 1860 – USA ⊐ Groce/Wallace.

Wells, *Newton Alonzo*, painter, sculptor, illustrator, architect, artisan, * 9.4.1852 Lisbon (New York), † 1919 Wilmette (Illinois) – USA ⊐ EAAm III; Falk; ThB XXXV.

Wells, *P.*, painter, f. 1839 – GB ⊐ Grant; Wood.

Wells, *Rachel*, wax sculptor, f. 1751, † 1770 – USA ⊐ Groce/Wallace; ThB XXXV.

Wells, *Reginald Fairfax*, sculptor, potter, * 1877 Brasilien, † 7.1951 – GB ⊐ Houfe; ThB XXXV; Vollmer VI.

Wells, *Rhea*, painter, f. 1927 – USA ⊐ Falk.

Wells, *Robert Douglas* (Wells, Douglas), landscape painter, still-life painter, architect, * 1875, † 1963 – GB ⊐ Bradshaw 1911/1930; Bradshaw 1931/1946; Bradshaw 1947/1962; Vollmer VI; Wood.

Wells, *Sabina E.*, painter, f. 1913 – USA ⊐ Falk.

Wells, *Simon de* (Harvey) → **Simon de Wells**

Wells, *Thomas (1786)*, medalist, wax sculptor, f. 1786, l. 1821 – GB ⊐ Gunnis; ThB XXXV.

Wells, *Thomas (1867)*, architect, f. 2.12.1867, † 1896 – GB ⊐ DBA.

Wells, *William (1842)*, woodcutter, * 1842, † 28.3.1880 – GB ⊐ Lister; ThB XXXV.

Wells, *William (1904)*, painter, f. 1904 – GB ⊐ Bradshaw 1893/1910.

Wells, *William A.* (Mistress) → **Wells,** *Lucy D.*

Wells, *William Frederick*, watercolourist, etcher, landscape painter, * 1762 London, † 10.11.1836 Mitcham – GB, S ⊐ Grant; Lister; Mallalieu; SvKL V; ThB XXXV.

Wells, *William L.*, illustrator, f. 1890 – USA ⊐ Hughes; Samuels.

Wells, *William Page Atkinson*, landscape painter, * 1871 or 1872 Glasgow, † 1923 Isle of Man – GB ⊐ McEwan; ThB XXXV; Wood.

Wells, *William Robert*, architect, f. 1887, l. 1917 – GB ⊐ DBA.

Wells-Coates → **Coates,** *Wells Wintemute*

Wells-Graham, *Catherine*, topographical draughtsman, master draughtsman, f. 1904 – GB ⊐ McEwan.

Wellstood, *James*, copper engraver, * 20.11.1855 Jersey City (New Jersey), † 14.3.1880 Jersey City (New Jersey) – USA ⊐ EAAm III.

Wellstood, *John Geikie*, copper engraver, type carver, * 18.1.1813 Edinburgh (Lothian), † 21.1.1893 Greenwich (Connecticut) – USA ⊐ EAAm III; Groce/Wallace; ThB XXXV.

Wellstood, *William*, portrait engraver, copper engraver, type carver, etcher, * 19.12.1819 Edinburgh (Lothian), † 19.9.1900 New York – USA ⊐ EAAm III; Falk; Groce/Wallace.

Wellton, *Lars* (Wellton, Lars Olof), painter, master draughtsman, sculptor, * 28.7.1918 Malmö or Limhamn – S ⊐ Konstlex.; SvK; SvKL V.

Wellton, *Lars Olof* (SvKL V) → **Wellton,** *Lars*

Wellust → **Paul** (1718)

Wellys, *Richard*, carpenter, f. 3.2.1472 – GB ⊐ Harvey.

Welman, *Samuel*, architect, f. 1884, l. 1896 – GB ⊐ DBA.

Welmeer, *Christiaan*, sculptor, * before 24.10.1742 Amsterdam (Noord-Holland), † 19.10.1814 Amsterdam (Noord-Holland) – NL ⊐ Scheen II; ThB XXXV.

Welmhurst, *O.*, illustrator, f. 1910 – USA ⊐ Falk.

Welmore, *J.*, painter, f. before 1835 – USA ⊐ Groce/Wallace.

Weloisky, *Pius* → **Weloński,** *Pius*

Weloński, *Pius* (Velionskij, Pij Adamovič), sculptor, painter, * 1849 Kumelany, † 21.10.1931 Warschau – PL, RUS, I, UA ⊐ ChudSSSR II; ELU IV; ThB XXXV.

Welot, *Henry*, mason, f. 13.8.1386 – GB ⊐ Harvey.

Welot, *John*, mason, f. 1356, l. 1388 – GB ⊐ Harvey.

Welot, *William*, mason, f. 1382, l. 1383 – GB ⊐ Harvey.

Welp, *August* (Welp, August Joh. Friedr.), painter, graphic artist, interior designer, stage set designer, designer, * 7.3.1895 Bremen, l. before 1961 – D ⊐ ThB XXXV; Vollmer V.

Welp, *August Joh. Friedr.* (ThB XXXV) → **Welp,** *August*

Welp, *August Joh. Friedrich* → **Welp,** *August*

Welp, *George L.*, illustrator, * 30.3.1890 Brooklyn (New York), l. 1929 – USA ⊐ Falk.

Welp, *Heinz*, glass artist, * 1941 Köln – D ⊐ WWCGA.

Welpendorf, *Johann*, amber artist, * Königsberg, f. 1763 – RUS ⊐ ThB XXXV.

Welper, *J. Daniel* (Darmon) → **Welper,** *Jean Daniel*

Welper, *Jean Daniel* (Welper, J. Daniel), portrait miniaturist, * about 1729 Straßburg, † 4.2.1789 Paris – F ⊐ Darmon; Schidlof Frankreich; ThB XXXV.

Welpley, *Charles*, painter, graphic artist, * 11.6.1902 Washington (District of Columbia) – USA ⊐ Falk.

Welponer, *Karin*, painter, graphic artist, * 1941 Bozen – I, D, A ⊐ Fuchs Maler 20.Jh. IV.

Welpott, *Jack*, photographer, * 27.4.1923 Kansas City (Missouri) – USA ⊐ Naylor.

Welpott, *Jack Warren* → **Welpott,** *Jack*

Wels, *Concz* → **Welcz,** *Concz*

Welsch, artist, f. 1837 – USA ⊐ Groce/Wallace.

Welsch, *Auguste-Georges*, architect, * 1881 Versailles, l. 1904 – F ⊐ Delaire.

Welsch, *Charles Feodor*, landscape painter, * 18.2.1828 Wesel, † 6.5.1904 Dresden – D ⊐ ThB XXXV.

Welsch, *Concz* → **Welcz,** *Concz*

Welsch, *F. C.*, painter, f. 1871, l. 1879 – GB ⊐ Wood.

Welsch, *Georg Ulrich*, architect, * 1608, † 1681 – D ⊐ ThB XXXV.

Welsch, *Hans (1440)*, goldsmith, f. 1440, † 1455 – D ⊐ Zülch.

Welsch, *Hans (1643)*, goldsmith, f. 1643 – LV ⊐ ThB XXXV.

Welsch, *Joh. Maximilian von* → **Welsch,** *Maximilian von*

Welsch, *Joh. Melchior*, painter, f. 1700 – D ⊐ ThB XXXV.

Welsch, *Johann Friedrich*, painter, restorer, * 1796 Niederwesel, l. 1840 – D, NL ⊐ Scheen II; ThB XXXV.

Welsch, *Julius Maria Jakob*, painter, * 24.9.1832 Wesel, † 17.5.1899 Frankfurt (Main) – D ⊐ ThB XXXV.

Welsch, *Karl Friedrich Christian* → **Welsch,** *Charles Feodor*

Welsch, *Martha*, landscape painter, graphic artist, * 9.3.1894 Mittelfischach, l. before 1961 – D ⊐ Vollmer V.

Welsch, *Maximilian von*, architect, * before 23.2.1671 Kronach, † 15.10.1745 Mainz – D ⊐ DA XXXIII; ELU IV; Sitzmann; ThB XXXV.

Welsch, *Paul*, painter, graphic artist, illustrator, * 26.7.1889 Strasbourg (Bas-Rhin), † 16.6.1954 Paris – F, USA ⊐ Bauer/Carpentier VI; Bénézit; Edouard-Joseph III; Falk; Karel; Schurr IV; ThB XXXV; Vollmer V.

Welsch, *Peter*, landscape painter, f. 1601 – D ⊐ ThB XXXV.

Welsch, *Robert*, silversmith, designer, * 21.5.1929 Hereford (Hereford&Worcester) – GB ⊐ DA XXXIII.

Welsch, *Theodor Karl* → **Welsch,** *Charles Feodor*

Welsch, *Theodore C.*, landscape painter, genre painter, f. 1858, l. 1860 – USA ⊐ Groce/Wallace.

Welsch, *Thomas C.* → **Welsch,** *Theodore C.*

Welsch von Kalbe, *Hans(?)* → **Welsch,** *Hans* (1440)

welsche Baumeister, *der* → **Lolio,** *Johannes*

Welschke, *Georg* → **Wolschke,** *Georg* (1695)

Welser (Maler-Familie) (ThB XXXV) → **Welser,** *Georg Friedrich*

Welser (Maler-Familie) (ThB XXXV) → **Welser,** *Hans Jakob*

Welser (Maler-Familie) (ThB XXXV) → **Welser,** *Jakob*

Welser (Maler-Familie) (ThB XXXV) → **Welser,** *Josef Anton*

Welser (Maler-Familie) (ThB XXXV) → **Welser,** *Josef Ignaz*

Welser, goldsmith, f. 1638 – D ▭ ThB XXXV.

Welser, *August,* painter, f. 1653, l. 1662 – D ▭ Markmiller.

Welser, *Georg Friedrich,* painter, † 25.9.1723 Innsbruck – A ▭ ThB XXXV.

Welser, *Hans Christoph,* painter, * Augsburg(?), f. 1649, † 1681 or 1687 – D ▭ ThB XXXV.

Welser, *Hans Georg,* potter, f. 1619, l. 1620 – D ▭ ThB XXXV.

Welser, *Hans Jakob,* gilder, woodcarving painter or gilder, * Mitterstraß (Oberpinzgau), f. 1652 – A ▭ ThB XXXV.

Welser, *Jakob,* painter, f. 1669 – A ▭ ThB XXXV.

Welser, *Josef Anton,* painter, f. 1736, l. 1764 – A ▭ ThB XXXV.

Welser, *Josef Ignaz,* painter, gilder, * 28.7.1697 Innsbruck, † 1784 Innsbruck – A ▭ ThB XXXV.

Welser, *Lukas,* painter, * Augsburg (?), f. 1619, l. 1621 – A, D ▭ ThB XXXV.

Welser, *Matthäus,* architect, f. about 1590, l. about 1620 – D ▭ ThB XXXV.

Welser, *Sebastian,* mason, f. 1699 – A ▭ ThB XXXV.

Welser von Welsersheimb, *Mathilde (Gräfin),* painter, * 23.11.1830 Laibach, † 18.10.1904 Graz – A ▭ ThB XXXV.

Welsford, *Augustus,* artist, † 1855 Sewastopol – CDN ▭ Harper.

Welsh, *Bessie,* painter, f. 1896 – GB ▭ McEwan.

Welsh, *Charles,* engraver, * about 1812 or about 1817 Pennsylvania, l. after 1860 – USA ▭ Groce/Wallace.

Welsh, *Devitt* (Welsh, Horace Devitt), painter, illustrator, etcher, * 2.3.1888 Philadelphia (Pennsylvania), † 11.7.1942 – USA ▭ Falk; ThB XXXV; Vollmer V.

Welsh, *E.,* portrait painter, pastellist, mezzotinter, f. 1771 – GB ▭ ThB XXXV.

Welsh, *Edward,* engraver, * about 1814 Irland, l. 1860 – USA ▭ Groce/Wallace.

Welsh, *Effie,* painter, f. 1901 – GB ▭ McEwan.

Welsh, *Ephraim,* painter, * 1749, l. after 1771 – GB ▭ Waterhouse 18.Jh..

Welsh, *Herbert,* painter, * 4.12.1851, l. 1925 – USA ▭ EAAm III; Falk; ThB XXXV.

Welsh, *Horace Devitt* (Falk) → **Welsh,** *Devitt*

Welsh, *Isaac,* engraver, * about 1823 England, l. 1860 – USA ▭ Groce/Wallace.

Welsh, *J.,* wood engraver, f. 1851, l. 1852 – CDN ▭ Harper.

Welsh, *James Bain,* painter, f. 1960 – GB ▭ McEwan.

Welsh, *John,* sculptor, f. 1761, l. 1764 – GB ▭ ThB XXXV.

Welsh, *John Mason,* painter, f. 1906 – GB ▭ McEwan.

Welsh, *Joseph,* painter, f. 1881, l. 1896 – GB ▭ McEwan.

Welsh, *Lizzie T.,* painter, f. 1893, l. 1894 – GB ▭ McEwan.

Welsh, *M. B. C.,* designer, f. 1936 – GB ▭ McEwan.

Welsh, *Owen,* painter, f. before 1939 – USA ▭ Hughes.

Welsh, *Patrick A.,* architect, f. 1881, l. 1907 – USA ▭ Tatman/Moss.

Welsh, *Roscoe,* painter, * 17.6.1895 Laclede (Missouri), l. 1924 – USA ▭ Falk.

Welsh, *William (1889)* (Welsh, William P.), painter, illustrator, * 20.9.1889 Lexington (Kentucky), l. before 1961 – USA ▭ Falk; ThB XXXV; Vollmer V.

Welsh, *William (1934),* landscape painter, still-life painter, poster artist, f. before 1934, l. before 1961 – GB ▭ Vollmer V.

Welsh, *William P.* (Falk) → **Welsh,** *William (1889)*

Welshe, *Richard* → **Welch,** *Richard*

Welsinck, *Heymen,* copper engraver, f. 1661 – NL ▭ ThB XXXV; Waller.

Welsing, *G.,* master draughtsman, f. 1601 – NL ▭ ThB XXXV.

Welsink, *Hermanus,* etcher, master draughtsman, * 25.3.1809 Den Haag (Zuid-Holland), † 28.7.1888 Oisterwijk (Noord-Brabant) – NL ▭ Scheen II; ThB XXXV; Waller.

Welski, *Alfred,* painter, graphic artist, * 1926 Mülheim (Ruhr) – D ▭ KüNRW IV; KüNRW V.

Welt, *W. H. van,* painter, sculptor, f. before 1944 – NL ▭ Mak van Waay.

Welte, *Anton,* landscape painter, animal painter, f. 1701 – D ▭ ThB XXXV.

Welte, *Berta* (Welte, Bertha), painter, lithographer, * 1872 Karlsruhe, † 1931 Karlsruhe – D ▭ Mülfarth; Ries; ThB XXXV.

Welte, *Bertha* (Mülfarth) → **Welte,** *Berta*

Welte, *Franz Xaver* → **Welde,** *Franz Xaver*

Welte, *Gottlieb,* painter, etcher, * about 1745 Mainz, † about 1790 Reval – EW, D ▭ Brauksiepe; ThB XXXV.

Welten, *Bart* → **Welten,** *Bartholomeus Johannes Maria*

Welten, *Bartholomeus Johannes Maria,* sculptor, * 3.10.1922 Breda (Noord-Brabant) – NL, B ▭ Scheen II.

Welter, *Christian Robert,* painter, sculptor, * 29.10.1932 Saigon – F ▭ Bénézit.

Welter, *Marie-Louise,* porcelain painter, * Pézenas, f. before 1877, l. 1880 – F ▭ Neuwirth II.

Welter, *Max,* porcelain painter (?), f. 1894 – D ▭ Neuwirth II.

Welter, *Michael,* painter, * 24.3.1808 Köln, † 3.1.1892 Köln – D ▭ ThB XXXV.

Welter, *Willem Frederik Hendrik,* sculptor, * 13.6.1862 Den Haag (Zuid-Holland), † 10.10.1930 Den Haag (Zuid-Holland) – NL ▭ Scheen II.

Welter-Kemp, *Vittoria,* graphic artist, costume designer, illustrator, * 28.3.1920 Köln – D ▭ Vollmer VI.

Weltersbach, architect, f. 1788 – D ▭ ThB XXXV.

Welterus (1310), stonemason, f. 1310, l. 1330 – D ▭ Merlo.

Welterus (1322), sculptor, f. 1322, l. 1343 – D ▭ Merlo; ThB XXXV.

Weltevreden → **Schaft,** *Dominicus*

Welther, *Johann,* architect, f. 1506 – RO ▭ ThB XXXV.

Welther, *Joseph,* sculptor, * 1871 or 1872 Elsaß, l. 21.7.1881 – USA ▭ Karel.

Welther, *Julianna,* painter, graphic artist, * 18.6.1955 Lupen (Rumänien) – A, RO ▭ Fuchs Maler 20.Jh. IV.

Welther, *Kurt,* painter, graphic artist, * 15.1.1957 Bad Vöslau – A ▭ Fuchs Maler 20.Jh. IV.

Welti, glazier, f. about 1520 – CH ▭ Brun III.

Welti, *Albert (1862)* (Welti, Albert), painter, etcher, * 18.2.1862 Zürich, † 7.6.1912 Bern or Zürich – CH, D ▭ Brun III; DA XXXIII; Edouard-Joseph III; ELU IV; Flemig; Ries; Schurr I; ThB XXXV; Wood.

Welti, *Albert (1894)* (Brun IV; Plüss/Tavel II) → **Welti,** *Albert Jakob*

Welti, *Albert Jakob* (Welti, Albert (1894); Welti, Jacques-Albert; Welti, Albert (1994)), painter, graphic artist, * 11.10.1894 Zürich-Höngg, † 5.12.1965 Amriswil – CH ▭ Brun IV; Edouard-Joseph III; Plüss/Tavel II; ThB XXXV; Vollmer V.

Welti, *Charles* (Welti, Karl), painter, etcher, * 16.4.1868 Aarburg, † 15.9.1931 Aarburg – CH ▭ Brun III; Plüss/Tavel II; ThB XXXV.

Welti, *Hanns,* painter, lithographer, sculptor, * 19.8.1894 Zürich, † 6.7.1934 Zürich – CH ▭ Brun IV; Plüss/Tavel II; ThB XXXV; Vollmer V.

Welti, *Hanns Robert* → **Welti,** *Hanns*

Welti, *Heinrich Paul* → **Welti,** *Paul*

Welti, *Jacques-Albert* (Edouard-Joseph III) → **Welti,** *Albert Jakob*

Welti, *Jakob,* cabinetmaker, f. 1677 – CH ▭ ThB XXXV.

Welti, *Jakob Albert* → **Welti,** *Albert Jakob*

Welti, *Jakob Friedrich,* painter, * 1.10.1871 Winterthur, † 7.1.1952 Zollikon – CH ▭ ThB XXXV.

Welti, *Josef,* illustrator, woodcutter, master draughtsman, glass painter, * 9.7.1921 Leuggern – CH ▭ KVS; LZSK.

Welti, *Karl* (Brun III) → **Welti,** *Charles*

Welti, *Karl August* → **Welti,** *Charles*

Welti, *Meinrad,* pewter caster, f. 11.11.1612, † 1635 – CH ▭ Bossard.

Welti, *Paul,* painter, * 1.11.1895 Zürich, † 26.6.1982 Zürich – CH ▭ Plüss/Tavel II; ThB XXXV; Vollmer V.

Weltli, *Hugo Bruno* (LZSK) → **Wetli,** *Hugo*

Weltner, *Thea,* painter, environmental artist, performance artist, * 21.4.1917 Iglau – CH ▭ KVS; LZSK.

Weltner-Herrmann, *Thea* → **Weltner,** *Thea*

Welton, *Roland,* painter, * 1919 San Francisco (California) – USA ▭ Dickason Cederholm.

Weltring, *Heinrich,* sculptor, * 1846, l. 1895 – D ▭ ThB XXXV.

Weltsch, *Ciriax* → **Ultschin,** *Ciriax*

Welty, *Magdalena* (Tolson, Magdalena Welty), painter, * 15.2.1888 Berne (Indiana), l. before 1939 – USA ▭ Falk.

Weltz, *Cécile,* painter, * Strasbourg,
f. before 1935, l. 1940 – F
🔲 Bauer/Carpentier VI.

Weltz, *Endres,* stonemason, f. 1434,
l. 1441 – D 🔲 ThB XXXV.

Weltz, *Jacob,* goldsmith, f. 1625 – D
🔲 Seling III.

Weltz, *Leo* → **Bezem,** *Naftali*

Weltz, *Marie-Joseph-Edouard,* painter,
* 3.2.1876 Villé (Elsaß), † 10.1.1946
Rosheim – F 🔲 Bauer/Carpentier VI.

Weltzer, *Mathias,* goldsmith, f. 1598
– RO, H 🔲 ThB XXXV.

Weltzien, *Oscar,* painter, * 1859, † 1933
– N 🔲 NKL IV.

Weltzien, *Victor von,* architect,
* 28.10.1836 Trier, l. after 1888 – D
🔲 ThB XXXV.

Welwert, *Britt,* painter, * 13.7.1916
Malmö, † 8.2.1958 Stockholm – S
🔲 SvKL V.

Wely, *Babs van* → **Wely,** *Bramine
Eelcoline Marie van*

Wely, *Bramine Eelcoline Marie van,*
master draughtsman, illustrator, artisan,
* 22.10.1924 Medan (Sumatra) – RI, NL
🔲 Scheen II.

Wély, *Jacques,* figure painter, * about
1873, † 1910 – F 🔲 ThB XXXV.

Wely, *Jaques,* caricaturist, illustrator,
* 1873, † 1910 – F 🔲 Flemig.

Welz, *Carl,* portrait painter, genre painter,
* 12.6.1860 Nordhausen, † 17.7.1929
Berlin – D 🔲 ThB XXXV.

Welz, *Ferdinand,* sculptor, medalist,
* 1910 Wien – A, S 🔲 SvKL V.

Welz, *Ferry* → **Welz,** *Ferdinand*

Welz, *Iwan Awgustinowitsch* (ThB XXXV)
→ **Vel'c,** *Ivan Avgustovič*

Welz, *Jean,* painter, master draughtsman,
architect, * 4.3.1900 Salzburg, † 1975
Kapstadt – ZA 🔲 Berman.

Welz, *Martha,* still-life painter, landscape
painter, * 16.9.1891 Berlin, l. before
1961 – D 🔲 Vollmer V.

Welzel, *A.,* porcelain painter (?), f. 1907
– D 🔲 Neuwirth II.

Welzel, *Albert Ferdinand,* gem cutter,
* 1832, † 5.4.1878 Dresden – D
🔲 ThB XXXV.

Welzel, *Clemens,* gem cutter, glass cutter,
* about 1780 Friedrichsgrund – D
🔲 ThB XXXV.

Welzel, *Josef,* glass artist, * 1927
Biebersdorf – D 🔲 WWCGA.

Welzel, *Manfred,* sculptor, * 1926 Berlin
– D 🔲 Nagel; Vollmer V.

Welzenbacher, *Alois* → **Welzenbacher,**
Lois

Welzenbacher, *Lois,* architect, * 20.1.1889
München, † 13.8.1955 Absam –
D 🔲 DA XXXIII; Davidson III.1;
ThB XXXV; Vollmer V.

Welzl von Wellenheim, *Apollonia* (Welzl
von Wellenheim, Pauline), flower painter,
* 18.9.1801 Wien, † 1.10.1882 Wien
– A 🔲 Fuchs Maler 19.Jh. Erg.-Bd II;
ThB XXXV.

Welzl von Wellenheim, *Pauline* (Fuchs
Maler 19.Jh. Erg.-Bd II) → **Welzl von
Wellenheim,** *Apollonia*

Welzl von Wellenheim, *Pauline Apollonia*
→ **Welzl von Wellenheim,** *Apollonia*

Wem → **Engelhardt,** *Willi*

Wemaëre, *Pierre,* painter, engraver,
lithographer, ceramist, * 1913 Comines
(Nord) – F 🔲 Bénézit.

Weman, *Carl* → **Weman,** *Carl Gustaf
Thorsten*

Weman, *Carl Gustaf Thorsten,* painter,
* 8.6.1870 Göteborg, † 30.8.1918
Nyköping – S 🔲 SvKL V.

Wemberg, *Einar,* painter, graphic artist,
f. 1916, † 1918 – N 🔲 NKL IV.

Wemberg Alcobé, *Joan,* landscape painter,
f. 1946 – E 🔲 Ráfols III.

Wemding, *Hans,* sculptor, * Wemding
(Donauwörth) (?), f. 1578, l. 1585 – D
🔲 Sitzmann; ThB XXXV.

Wemdingen, *Hans von* → **Wemding,**
Hans

Wemer, *Melichar,* sculptor, f. about 1734
– SK 🔲 ArchAKL.

Wemme, *Johann,* painter, * Kamenz
(Sachsen) (?), f. 1696, † 22.3.1716 Löbau
(Sachsen) – D 🔲 ThB XXXV.

Wemmel, *Charles W.,* artist, painter,
* 1839 Brooklyn (New York),
† 31.3.1916 Brooklyn (New York) –
USA 🔲 Falk; Groce/Wallace.

Wemmer, *Franz* (1801) → **Wimmer,**
Franz (1801)

Wemmer, *N. J.,* artist, f. 1850, l. 1852
– USA 🔲 Groce/Wallace.

Wemyss of (Earl), painter, f. 1905 – GB
🔲 McEwan.

Wemyss, *Grace of (Countess),* painter,
f. 1906 – GB 🔲 McEwan.

Wemyss, *H. G.,* artist, f. 1896, l. 1897
– CDN 🔲 Harper.

Wemyss, *Zibella,* painter, f. 1895 – GB
🔲 McEwan.

Wemyss (?) → **Weimes**

Wen, *Boren* (Wên Po-jên), painter, * 1502
Suzhou (Jiangsu), † 1575 Changshu or
Suzhou (Jiangsu) – RC 🔲 DA XXXIII;
ThB XXXV.

Wên, *Chia* → **Wen;** *Jia*

Wen, *Dui* → **Ben-Guang**

Wen, *Lipeng,* painter, * 1944 – RC
🔲 ArchAKL.

Wên, *Po-jên* → **Wen,** *Boren*

Wen, *Pulin,* painter, * 1957 – RC
🔲 ArchAKL.

Wen, *Rengai,* painter, f. 1551 – RC
🔲 ArchAKL.

Wen, *Zhengming* (Wen Zhengming; Wên
Chêng-ming), painter, calligrapher, stamp
carver, * 1470 Changshu or Suzhou,
† 2.1559 or 3.1559 Changshu (?) or
Suzhou – RC 🔲 DA XXXIII; ELU IV;
ThB XXXV.

Wên-an → **Wang,** *De*

Wen-chang %Wen-chang → **Xu,** *Wei*

Wên Chêng-ming (ELU IV; ThB XXXV)
→ **Wen,** *Zhengming*

Wên Chia (ThB XXXV) → **Wen;** *Jia*

Wên-chin → **Bian,** *Wenjin*

Wen Jia (DA XXXIII) → **Wen;** *Jia*

Wen Lou → **Van Lau**

Wên Po-jên (DA XXXIII; ThB XXXV)
→ **Wen,** *Boren*

Wên-shui → **Wen;** *Jia*

Wên-T'ung (ThB XXXV) → **Weng,** *Tong*

Wen Zhengming (DA XXXIII) → **Wen,**
Zhengming

Wen; *Jia* (Wên Chia), calligrapher,
* 1409 or 1501 Suzhou, † 1582
or 1583 Changshu or Suzhou – RC
🔲 DA XXXIII; ThB XXXV.

Wenban, *S. L.* (Falk) → **Wenban,** *Sion
Longley*

Wenban, *Sion Longley* (Wenban, S. L.),
landscape painter, etcher, * 9.3.1848
Cincinnati (Ohio), † 20.4.1897 München
– D, USA 🔲 EAAm III; Falk;
Münchner Maler IV; ThB XXXV.

Wenbaum, *Albert* (Vejnbaum, Albert),
painter, * Kamenez-Podolski, f. 1909,
† 1939 or 1945 (?) Frankreich (?) –
PL, F, RUS 🔲 Edouard-Joseph III;
Severjuchin/Lejkind; ThB XXXV;
Vollmer V.

Wencellaus, miniature painter, calligrapher,
f. 1469 – CZ 🔲 D'Ancona/Aeschlimann.

Wenceslao, sculptor, f. 1955 – E
🔲 Marín-Medina.

Wenceslaus → **Václavík** (1348)

Wenceslaus von Neuhaus → **Wenzel von
Neuhaus**

Wencheng → **Ben-cheng,** *Fucheng
shanren*

Wenck, *Arnold,* goldsmith, f. 1506,
† 1539 – D 🔲 ThB XXXV.

Wenck, *Ernst,* sculptor, * 18.3.1865
Reppen, † 23.1.1929 Berlin – D
🔲 DA XXXIII; ThB XXXV.

Wenck, *Heinrich Emil Charles,* architect,
* 10.3.1851 Århus, † 4.2.1936 – DK
🔲 ThB XXXV.

Wenck, *Paul,* painter, illustrator,
* 13.1.1892 Berlin, l. 1940 – D, USA
🔲 Falk; Samuels.

Wencke, *Sophie,* landscape painter, etcher,
* 29.7.1874 Bremerhaven, l. before 1942
– D 🔲 ThB XXXV.

Wenckebach, *Carolina Frederika,* fresco
painter, * 21.6.1923 Schoorl (Noord-
Holland) – NL 🔲 Scheen II.

Wenckebach, *Catharina Louisa*
(Horst, Loes van der), artisan,
* 11.12.1919 Noordwijk aan Zee
(Zuid-Holland) – NL, A 🔲 Scheen II;
Scheen II (Nachtr.).

Wenckebach, *Karla* → **Wenckebach,**
Carolina Frederika

Wenckebach, *L. O.* (Mak van Waay) →
Wenckebach, *Ludwig Oswald*

Wenckebach, *Loes* → **Wenckebach,**
Catharina Louisa

Wenckebach, *Louise* (Vollmer V) → **Lau,**
Louise Petronella

Wenckebach, *Louise Petronella* → **Lau,**
Louise Petronella

Wenckebach, *Louise Petronella Lau* (Mak
van Waay) → **Lau,** *Louise Petronella*

Wenckebach, *Ludwig Oswald*
(Wenckebach, L. O.; Wenckebach,
Oswald), woodcutter, sculptor, etcher,
lithographer, master draughtsman,
painter, * 16.6.1895 Heerlen (Limburg),
† 3.11.1962 Noordwijkerhout (Noord-
Holland) – NL, A 🔲 Mak van Waay;
Scheen II; ThB XXXV; Vollmer V;
Waller.

Wenckebach, *Ludwig Willem Reijmert*
(Wenckebach, Willem; Wenckebach,
Ludwig Willem Reymert), book
illustrator, landscape painter, master
draughtsman, etcher, lithographer,
architect, * 12.1.1860 Den Haag (Zuid-
Holland), † 25.6.1937 Santpoort (Noord-
Holland) – NL 🔲 DA XXXIII; Ries;
Scheen II; ThB XXXV; Vollmer V;
Waller.

Wenckebach, *Ludwig Willem Reymert*
(Waller) → **Wenckebach,** *Ludwig Willem
Reijmert*

Wenckebach, *Oswald* (ThB XXXV;
Vollmer V) → **Wenckebach,** *Ludwig
Oswald*

Wenckebach, *Willem* (DA XXXIII;
Ries; ThB XXXV; Vollmer V) →
Wenckebach, *Ludwig Willem Reijmert*

Wencker, *Joseph,* painter, * 3.11.1848
Straßburg, † 21.12.1919 Paris – F
🔲 Bauer/Carpentier VI; Schurr II;
ThB XXXV.

Wenczeli, *Vít*, painter, f. 1706 – CZ
⌑ Toman II.

Wend, *Anton*, architect, f. 1767, l. 1779
– D ⌑ ThB XXXV.

Wend, *Bernhard*, copyist, f. 1509 – H
⌑ Bradley III.

Wenda, *Jan* → **Wenden**, *Jan* (1016)

Wenda, *Jan Antonín*, sculptor, * before
29.4.1699 Žlutice – CZ ⌑ Toman II.

Wenda, *Jan Petr Mikuláš*, carver, sculptor,
* before 12.11.1707 Žlutice, l. 1751
– CZ ⌑ Toman II.

Wenda, *Osvald Josef* (Toman II) →
Wenda, *Oswald*

Wenda, *Oswald* (Wenda, Osvald Josef),
sculptor, f. 1697, † 30.9.1721 Luditz
– CZ ⌑ ThB XXXV; Toman II.

Wende, *Josef*, wood sculptor, carver,
† about 1845 – CZ ⌑ ThB XXXV;
Toman II.

Wende, *Karlheinz*, graphic artist,
* 1.3.1924 Köln – D ⌑ Vollmer V.

Wende, *M. B.*, figure painter,
porcelain painter, f. about 1910 – D
⌑ Neuwirth II.

Wende, *Theodor*, goldsmith, * 3.12.1883
Berlin, l. before 1961 – D
⌑ ThB XXXV; Vollmer V.

Wendekilde, *Friedrich* → **Windekiel**,
Friedrich

Wendekin, *Johann Heinrich* → **Wedekind**,
Johann Heinrich

Wendekind, *Johann Heinrich* →
Wedekind, *Johann Heinrich*

Wendel (1494), stonemason, f. 1494 – CH
⌑ ThB XXXV.

Wendel (1701), sculptor, * Salzburg (?),
f. 1701 – CZ, A ⌑ ThB XXXV.

Wendel, *Abraham Jacobus* (Wendel,
Jacobus), master draughtsman,
lithographer, * 31.10.1826 Leiden
(Zuid-Holland), † 23.9.1915 Leiden
(Zuid-Holland) – NL ⌑ Scheen II;
ThB XXXV; Waller.

Wendel, *Baltzer*, goldsmith, * Plön,
f. 25.7.1692 – DK ⌑ Bøje II.

Wendel, *Bruno*, sculptor, medalist,
* 14.5.1883 Berlin, l. before 1961 –
D ⌑ ThB XXXV; Vollmer V.

Wendel, *Ernestine*, flower painter, f. before
1822, l. 1840 – D ⌑ ThB XXXV.

Wendel, *Heinrich*, stage set designer,
* 9.3.1915 Bremen – D ⌑ Vollmer VI.

Wendel, *J. F.*, porcelain painter,
decorative painter, f. about 1910 – D
⌑ Neuwirth II.

Wendel, *J. L.*, painter of hunting scenes,
f. 1836 – D ⌑ ThB XXXV.

Wendel, *Jacobus* (ThB XXXV) →
Wendel, *Abraham Jacobus*

Wendel, *Johan*, decorative painter, * 1889
Landskrona, † 5.1967 Stockholm – S
⌑ SvKL V.

Wendel, *Johann*, goldsmith, f. 1869,
l. 1910 – A ⌑ Neuwirth Lex. II.

Wendel, *Johann Georg*, painter, copper
engraver, * 5.8.1754 Egstädt, † 4.9.1834
Erfurt – D ⌑ ThB XXXV.

Wendel, *Karl*, landscape painter,
lithographer, * 14.4.1878 Berlin,
† 4.2.1946 – D ⌑ Ries; ThB XXXV.

Wendel, *Klaus H.*, painter, * 24.9.1935
Wollmersheim (Landau) – D ⌑ Mülfarth.

Wendel, *Manfred*, painter, graphic artist,
* 1947 – D ⌑ Nagel.

Wendel, *Theodore*, landscape painter,
* 1857 or 1859 Cincinnati (Ohio),
† 1932 Ipswich (Massachusetts) – USA
⌑ Falk; Schurr VII; ThB XXXV.

Wendel, *Udo*, painter, * Dortmund,
f. 1942 – D ⌑ Davidson II.2.

Wendel, *Wilhelm Friedrich*, figure painter,
landscape painter, * 1908 Ebingen
(Württemberg) – D ⌑ Nagel.

Wendel-Pettersson, *Gunborg* → **Wendel-
Pettersson**, *Gunborg Elisabet*

Wendel-Pettersson, *Gunborg Elisabet*,
painter, master draughtsman, * 21.2.1891
Göteborg, l. 1962 – S ⌑ SvKL V.

Wendel Stamm, *Jan* → **Wendelstamm**,
Johan

Wendel-Stamm, *Johan* → **Wendelstamm**,
Johan

Wendel Stamm, *Johan* → **Wendelstamm**,
Johan

Wendelbo-Madsen, *J.*, architect,
* 6.1.1866, † 23.3.1917 – DK
⌑ ThB XXXV.

Wendelboe, *Johannes*, goldsmith, f. 1786,
l. 1813 – DK ⌑ Bøje II.

Wendelboe, *Lars*, goldsmith, * about 1770,
† 1819 – DK ⌑ Bøje II.

Wendelboe, *Mouritz Angel*, goldsmith,
silversmith, * 1805 Horsens, † 1895
– DK ⌑ Bøje II.

Wendelboe, *Niels Holst (1762)*, goldsmith,
silversmith, * about 1762 Råsted
(Randers), † 1811 – DK ⌑ Bøje II.

Wendelboe, *Niels Holst (1784)*, goldsmith,
silversmith, * about 1784 Horsens,
† 1817 – DK ⌑ Bøje II.

Wendelboe, *Niels Holst (1811)*, goldsmith,
silversmith, * 1811 Århus, † 1876 – DK
⌑ Bøje I; Bøje II.

Wendelboe Jensen, *Eigil*, landscape
painter, graphic artist, * 12.6.1899
Odense, † 17.3.1940 Kopenhagen – DK
⌑ Vollmer V.

Wendelburgh, *John* → **Wendulburgh**,
John

Wendeler, *Ferdinand*, architect,
* 30.11.1838 Köln, l. after 1875 – D, A
⌑ ThB XXXV.

Wendeli, *Jakob*, glass painter, f. 1605
– CH ⌑ Brun III; ThB XXXV.

Wendelin, sculptor, * Bretten (?), f. 1608
– D ⌑ ThB XXXV.

Wendelin, *Maritta* (Wendelin, Martta;
Vendelin, Martta Maria; Wendelin,
Martta Maria), figure painter, master
draughtsman, landscape painter, flower
painter, portrait painter, * 23.11.1893
Kymi, l. before 1972 – SF ⌑ Koroma;
Kuvataiteilijat; Nordström; Vollmer V.

Wendelin, *Martta* (Kuvataiteilijat) →
Wendelin, *Maritta*

Wendelin, *Martta Maria* (Koroma;
Kuvataiteilijat) → **Wendelin**, *Maritta*

Wendelius, *Jakob*, master draughtsman,
copper engraver, etcher, painter, * about
1695 Pedersöre, † 26.2.1754 Stockholm
– S ⌑ SvKL V; ThB XXXV.

Wendelius, *Jan* → **Wendelstamm**, *Johan*

Wendell, painter, f. 1476 – D ⌑ Merlo.

Wendell, *Jan* → **Wendelstamm**, *Johan*

Wendell, *Johan* → **Wendelstamm**, *Johan*

Wendelmuth, *Jakob*, painter, f. 1617,
l. 1621 – D ⌑ ThB XXXV.

Wendels, *Bernhard*, goldsmith, f. 1651
– D ⌑ ThB XXXV.

Wendelstadt, *Carl Friedrich*, painter,
etcher, lithographer, * 13.4.1786
Neuwied, † 17.9.1840 Gent – D
⌑ ThB XXXV.

Wendelstadt, *Karl Eduard*, sculptor,
* 28.6.1815 Frankfurt (Main),
† 6.11.1841 Frankfurt (Main) – D
⌑ ThB XXXV.

Wendelstam, *Jan* → **Wendelstamm**, *Johan*

Wendelstam, *Johan* → **Wendelstamm**,
Johan

Wendelstamm, *Jan* → **Wendelstamm**,
Johan

Wendelstamm, *Johan*, sculptor,
stonemason, * Gießen, f. 1641,
† 1669 or 1670 or before 6.12.1670
or before 17.12.1670 Stockholm – S, D
⌑ DA XXXIII; SvKL V; ThB XXXV.

Wendelstein, *Erich*, painter, graphic artist,
* 25.5.1914 Zollikofen, † 19.9.1942
Grindelwald (?) – CH ⌑ Plüss/Tavel II.

Wendelsteiner, *J. G.*, porcelain painter (?),
f. 1894 – H ⌑ Neuwirth II.

Wenden, *Jan* (1016) (Wenden, Jan),
architect, f. 1016 – CZ ⌑ Toman II.

Wenden, *Jan van der (1935)* (Wenden,
Jan van der), watercolourist, master
draughtsman, etcher, lithographer,
* 26.7.1935 Julianadorp (Noord-Holland)
– NL, B ⌑ Scheen II.

Wenden, *Johannes*, architect, f. 1201 – D,
CZ ⌑ ThB XXXV.

Wender, *Antonín*, painter, f. 1801 – CZ
⌑ Toman II.

Wender, *Wilh.* (Neuwirth II) → **Wender**,
Wilhelm

Wender, *Wilhelm* (Wender, Wilh.),
porcelain painter (?), f. 1894, l. 1907
– PL ⌑ Neuwirth II.

Wenderoth, *August* (Wenderoth, Frederick
A.; Wenderoth, Frederick August),
horse painter, daguerreotypist, wood
engraver, * about 1817 or 1819 or 1825
Kassel, † 1884 – D, USA ⌑ EAAm III;
Groce/Wallace; Hughes; ThB XXXV.

Wenderoth, *August Friedrich*,
cabinetmaker, * 1724, † 30.4.1792 –
D ⌑ Sitzmann.

Wenderoth, *Frederick A.* (Groce/Wallace)
→ **Wenderoth**, *August*

Wenderoth, *Frederick August* (Hughes) →
Wenderoth, *August*

Wenderoth, *Gg.*, porcelain painter (?),
f. 1894 – D ⌑ Neuwirth II.

Wenderoth, *Karl*, portrait painter, history
painter, genre painter, f. 1803, l. 1816
– D ⌑ ThB XXXV.

Wenderoth, *Oscar*, architect, * 10.10.1871
Philadelphia (Pennsylvania), † 11.4.1938
– USA ⌑ Tatman/Moss.

Wendisch, fruit painter, flower painter,
f. 1806, l. 1811 – D ⌑ ThB XXXV.

Wendl, *Balthasar*, goldsmith, f. 1568,
† 4.12.1622 – D ⌑ ThB XXXV.

Wendl, *Johann* → **Wendel**, *Johann*

Wendl, *Sebastian*, goldsmith, f. 1662,
† 13.2.1686 – D ⌑ ThB XXXV.

Wendland, *E.*, illustrator, f. before 1905
– D ⌑ Ries.

Wendland, *Gerhard*, painter, graphic
artist, * 29.10.1910 Hannover – D
⌑ Vollmer V.

Wendland, *Margarethe von (Baronin)*,
painter, f. before 1898 – D ⌑ Ries.

Wendland, *Winfried*, architect, * 17.3.1903
Gröben (Teltow) – D ⌑ DA XXXIII;
ThB XXXV; Vollmer V.

Wendlandt, *Elfriede*, painter, commercial
artist, * 7.8.1918 Berlin – D
⌑ Vollmer VI.

Wendlandt, *Kurt*, painter, * 13.8.1917
Wreschen – D ⌑ Vollmer V.

Wendlberger, *Wenzel Hermann*, painter
of nudes, flower painter, landscape
painter, * 27.9.1882 Rothsaifen
(Böhmerwald), † 11.1945 München –
D ⌑ Münchner Maler VI; ThB XXXV.

Wendler (1513), sculptor, f. 1513 – SK
⌑ ThB XXXV; Toman II.

Wendler (1826), carpenter, f. 1826 – PL, CZ ▭ ThB XXXV.

Wendler, *Bonaventura*, glazier, glass painter, f. 1551, l. 1564 – CH ▭ Brun III; ThB XXXV.

Wendler, *Friedrich Moritz*, genre painter, * 28.2.1814 Dresden, † 16.10.1872 Dresden – D ▭ ThB XXXV.

Wendler, *Georg Peter*, glass ornamentation designer, scribe, f. 1647, l. 1671 – D ▭ ThB XXXV.

Wendler, *Ilka*, ceramist, * 1956 Bremen – D ▭ WWCCA.

Wendler, *Jakob*, potter, * 1727 Niederlamitz, † 3.7.1776 Creußen – D ▭ Sitzmann.

Wendler, *Joh. Georg (1726)*, glassmaker, painter, * Dagsburg (?), f. 9.4.1726 – F, CH ▭ Brun III.

Wendler, *Karl*, porcelain painter (?), glass painter (?), f. 1894 – CZ ▭ Neuwirth II.

Wendler, *Peter*, painter, f. 1772, l. 1779 – I, D ▭ ThB XXXV.

Wendler, *Tobias*, mason, architect, * Grundhof (Flensburg), f. 1744, l. 1772 – DK, D ▭ ThB XXXV.

Wendlin, goldsmith, f. 1513 – CH ▭ Brun IV.

Wendling, sculptor, * Haguenau, f. 1482 – F ▭ Beaulieu/Beyer.

Wendling, *Alois Ludwig*, painter, master draughtsman, lithographer, * 1811 München, † 1874 München – D ▭ Münchner Maler IV; Ries; ThB XXXV.

Wendling, *Anton*, painter, graphic artist, designer, * 26.9.1891 Mönchengladbach, l. before 1961 – D ▭ Vollmer V.

Wendling, *Ernst*, painter, poster artist, f. about 1947 – A ▭ Fuchs Maler 20.Jh. IV.

Wendling, *Gustav*, painter, * 7.6.1862 Büddenstedt, l. 1902 – D ▭ ThB XXXV.

Wendling, *Henri Félix*, sculptor, * 1815 Luzy, † 1896 – F ▭ ThB XXXV.

Wendling, *Karl*, painter, * 13.7.1851 Weilburg, † 17.9.1914 Berlin – D ▭ ThB XXXV.

Wendling, *Paul*, painter, illustrator, * 1863 Königsberg, † 27.12.1933 Berlin – D ▭ Ries; ThB XXXV.

Wendlingburgh, *Robert*, mason, f. 12.4.1361, l. 1.11.1361 – GB ▭ Harvey.

Wendlinger, *Christoph*, painter, † 1645 or 1646 – D ▭ Markmiller.

Wendlinger, *Nikolaus*, stonemason, f. 1701, l. 1715 – A ▭ ThB XXXV.

Wendorf, *Julius*, landscape painter, * 1.7.1847 Naugard – D ▭ ThB XXXV.

Wendorff, goldsmith, f. before 1801 – D ▭ ThB XXXV.

Wendorff, *Ignacy*, master draughtsman, * 1793, † 17.9.1867 Warschau – PL ▭ ThB XXXV.

Wendorff, *Jan* → **Wendorff**, *Ignacy*

Wendorff-Weidt, *Ursula*, master draughtsman, graphic artist, illustrator, * 26.8.1919 Berlin – D ▭ Vollmer V.

Wendover, *J.* → **Windover**, *J.*

Wendover of Andover, *J.* → **Windover**, *J.*

Wendrich, *Johann Friedrich*, goldsmith, f. 1700, l. 1742 – PL ▭ ThB XXXV.

Wendrich, *Max*, news illustrator, * Tilsit, f. 1904 – RUS, D ▭ ThB XXXV.

Wendschuh, *Margot*, sculptor, * 1927 – D ▭ Vollmer VI.

Wendt, *Adolf*, painter, etcher, * 10.10.1871 Schwerin, † 25.3.1953 München – D ▭ Münchner Maler VI; ThB XXXV.

Wendt, *Alexander de*, painter, f. 1621 – NL ▭ ThB XXXV.

Wendt, *Annika*, ceramist, * 1936 Hamburg – D ▭ WWCCA.

Wendt, *Anton* → **Wend**, *Anton*

Wendt, *Barthold*, wood sculptor, carver, f. 1626 – D ▭ ThB XXXV.

Wendt, *Carl Friedrich*, gem cutter, glass cutter, * about 1760, † about 1810 Berlin – D ▭ ThB XXXV.

Wendt, *Erwin*, watercolourist, linocut artist, * 3.4.1900 Bad Liebenwerda, † 15.2.1951 Bielefeld – D ▭ Vollmer V.

Wendt, *François Willi*, painter, * 1909 Berlin – D ▭ Vollmer V.

Wendt, *Franz Anton*, painter, f. 1728, l. 1738 – CZ ▭ ThB XXXV.

Wendt, *Friedrich*, painter, lithographer, * München, f. 1838, l. 1843 – D ▭ ThB XXXV.

Wendt, *Georg Erik*, goldsmith, f. 1730, l. 1740 – S ▭ ThB XXXV.

Wendt, *Gottfried*, goldsmith, * 15.7.1683, † 22.1.1740 – PL ▭ ThB XXXV.

Wendt, *Günther*, painter, graphic artist, * 1908 Senftenberg – D ▭ Vollmer V.

Wendt, *Hans O.*, master draughtsman, advertising graphic designer, f. before 1946, l. before 1961 – D ▭ Vollmer V.

Wendt, *Hennig*, stone sculptor, wood sculptor, wax sculptor, * Danzig (?), f. 1752, l. 1778 – RUS, D ▭ ThB XXXV.

Wendt, *Joachim*, pewter caster, f. 1720 – D, DK ▭ ThB XXXV.

Wendt, *Jochen*, watercolourist, * 25.7.1908 Stolp – D, PL ▭ Vollmer V.

Wendt, *Jochim Matthias*, silversmith, jeweller, * 6.1830 (?) Dageling, † 7.9.1917 – DK, AUS ▭ DA XXXIII.

Wendt, *Johann David*, glass cutter, gem cutter, * about 1768, † 2.9.1811 – D ▭ ThB XXXV.

Wendt, *Johann Friedrich*, mason, f. 1695 – D ▭ ThB XXXV.

Wendt, *Johann Wilhelm*, architect, painter, silhouette cutter, * 19.10.1747 Halle, † 21.1.1815 Erbach (Odenwald) – D ▭ ThB XXXV.

Wendt, *Julia* (EAAm III) → **Wendt**, *Julia M. Bracken*

Wendt, *Julia M. Bracken* (Wendt, Julia), painter, sculptor, * 10.6.1871 Apple River (California), † 22.6.1942 Laguna Beach (California) – USA ▭ EAAm III; Falk; Hughes.

Wendt, *Lionel George Henricus*, photographer, * 3.12.1900 Colombo, † 20.12.1944 Colombo – CL ▭ DA XXXIII.

Wendt, *Lola von* → **Amelung**, *Lola von*

Wendt, *Lothar*, painter, graphic artist, * 1.9.1902 Marburg (Drau) – D, A ▭ Fuchs Maler 20.Jh. IV; Vollmer V.

Wendt, *Newena*, graphic artist, illustrator, wood sculptor, * 11.3.1946 Sofia (Bulgarien) – BG, D ▭ ArchAKL.

Wendt, *Paul H.*, architect, f. 1869, l. 1886 – USA ▭ Tatman/Moss.

Wendt, *Ulrich*, sculptor, f. 1674 – D ▭ ThB XXXV.

Wendt, *Volker*, graphic artist, illustrator, wood sculptor, costume designer, * 9.1.1945 Leipzig – D ▭ ArchAKL.

Wendt, *Wilhelmus Marinus*, watercolourist, master draughtsman, etcher, lithographer, * 13.9.1940 Nijmegen (Gelderland) – NL ▭ Scheen II.

Wendt, *Willi*, painter, * 1909 Berlin – D ▭ Vollmer V.

Wendt, *William (1865)* (Wendt, William), landscape painter, marine painter, * 20.2.1865, † 29.12.1946 Laguna Beach (California) – USA, D ▭ EAAm III; Falk; Hughes; Samuels; ThB XXXV; Vollmer V.

Wendt, *William (1899)*, painter, f. 1899 – GB ▭ Wood.

Wendt, *William* (Mistress) → **Wendt**, *Julia M. Bracken*

Wendt, *Wim* → **Wendt**, *Wilhelmus Marinus*

Wendtland, *Elfriede*, miniature sculptor, poster draughtsman, etcher, artisan, watercolourist, poster artist, book art designer, * 29.11.1877 or 29.11.1882 (?) Dramburg, l. before 1961 – D ▭ ThB XXXV; Vollmer V.

Wendu %Tchao Tso → **Zhao**, *Zuo*

Wendulburgh, *John*, mason, f. 1380 (?), l. 31.8.1413 – GB ▭ Harvey.

Wendysen, *Stoffel*, armourer, f. 1524 – CH ▭ Brun IV.

Wenemoser, *Alfred Max*, painter, graphic artist, * 16.4.1954 Graz – A ▭ Fuchs Maler 20.Jh. IV; List.

Wener, *Julie* → **Wener**, *Julie Emelie*

Wener, *Julie Emelie*, artisan, * 1870 Sånga, l. before 1974 – S ▭ SvK.

Wener, *Leonard*, lithographer, f. 1837 – S ▭ SvKL V.

Wener, *Leonhard*, painter, f. 1420, † 1424 – D ▭ Zülch.

Wener, *Margit*, painter, * 17.9.1907 – S ▭ SvKL V.

Weneš, *Martin František*, carver, f. 1692, l. 1710 – CZ ▭ Toman II.

Wenesch, *Martin František* → **Weneš**, *Martin František*

Wenesta, *Andrzej*, painter, f. 1659, l. 1674 – PL ▭ ThB XXXV.

Wenesta, *Jędrzej* → **Wenesta**, *Andrzej*

Wenesta Waszkiewicz Tubełkowski, *Andrzej* → **Wenesta**, *Andrzej*

Wenesta Waszkiewicz Tubełkowski, *Jędrzej* → **Wenesta**, *Andrzej*

Weneta, *Andrzej* → **Wenesta**, *Andrzej*

Weneta, *Jędrzej* → **Wenesta**, *Andrzej*

Wenezianoff, *Alexej Gawrilowitsch* (ThB XXXV) → **Venecianov**, *Aleksej Gavrilovič*

Weng, *Fanggang*, calligrapher, f. 1644 – RC ▭ ArchAKL.

Weng, *Johan Emil*, goldsmith, silversmith, * about 1828, † 1862 – DK ▭ Bøje II.

Weng, *Karl Heinrich* (Nagel) → **Wenng**, *Carl Heinrich*

Weng, *Rulan*, painter, * 1944 – RC ▭ ArchAKL.

Weng, *Siegfried R.*, graphic artist, * 20.5.1904 – USA ▭ Falk.

Weng, *Tong* (Weng Tong; Wên-T'ung), painter, calligrapher, * 1018 Zitong (Sichuan), † 1079 Wanqiu (Chenzhou) – RC ▭ DA XXXIII; ThB XXXV.

Weng, *T'ung-ho* → **Weng; Tonghe**

Weng Tong (DA XXXIII) → **Weng**, *Tong*

Weng Tonghe (DA XXXIII) → **Weng; Tonghe**

Weng; Tonghe, calligrapher, * 19.5.1830 Changshu (Provinz Jiangsu), † 3.7.1904 – RC ▭ DA XXXIII.

Wengberg, *Anna* (Wengberg, Anna Emilia; Vengberg, Anna Emilia), portrait painter, genre painter, * 24.4.1865 Ystad, † 1936 Hälsingborg – S, SF ▭ Konstlex.; Nordström; SvK; SvKL V; Vollmer V.

Wengberg, *Anna Emilia* (SvKL V) → **Wengberg,** *Anna*

Wengel, *G.*, engraver, * Elsaß, f. 19.8.1880 – USA ▭ Karel.

Wengel, *Jules* (Schurr V) → **Wengel,** *Julius*

Wengel, *Julius* (Wengel, Jules), portrait painter, genre painter, landscape painter, illustrator, * 1865 Heilbronn, † 1934 – D, F ▭ Ries; Schurr V; ThB XXXV.

Wengen, *a* (Maler-Familie) (ThB XXXV) → **Wengen,** *Hans Rudolf a*

Wengen, *a* (Maler-Familie) (ThB XXXV) → **Wengen,** *Joh. Matthias a*

Wengen, *a* (Maler-Familie) (ThB XXXV) → **Wengen,** *Leonhard a*

Wengen, *Hans Rudolf a*, decorative painter, * 1704 Basel, † 1772 Basel – CH ▭ ThB XXXV.

Wengen, *Joh. Matthias a*, veduta painter, landscape painter, * 1805 Basel, † 1874 – CH ▭ ThB XXXV.

Wengen, *Leonhard a*, decorative painter, * 1680 Basel, † 1721 Basel – CH ▭ ThB XXXV.

Wengen, *Stefan à*, painter, * 1964 – USA ▭ KVS.

Wengen Mair, *Josef* → **Wengenmair,** *Josef*

Wengenmair, *Josef*, history painter, f. 1748, † 21.5.1804 Meran – I, A ▭ Fuchs Maler 19.Jh. IV; ThB XXXV.

Wengenmayr, *Josef* → **Wengenmair,** *Josef*

Wengenroth, *Adolph*, lithographer, f. 1861 – D ▭ Merlo.

Wengenroth, *Isabelle S.*, designer, artisan, * 29.6.1875 Toledo (Ohio), l. 1940 – USA ▭ Falk.

Wengenroth, *Stow*, lithographer, illustrator, * 25.7.1906 Brooklyn (New York), † 1978 – USA ▭ EAAm III; Falk; Vollmer V.

Wengeo, *Jean-Pierre-Louis*, architect, * 1804 – F ▭ Delaire.

Wenger (1763), painter, f. 1763 – CH ▭ ThB XXXV.

Wenger (1809) (Delaire) → **Wenger,** *Louis*

Wenger, *André*, illustrator, master draughtsman, engraver, * 14.7.1927 Vialar – F ▭ Bauer/Carpentier VI.

Wenger, *Anton*, painter, etcher, f. 1751 – D ▭ ThB XXXV.

Wenger, *Carlo*, ceramist, sculptor, * 10.2.1931 Weinfelden – CH ▭ WWCCA.

Wenger, *Edwin*, painter, graphic artist, sculptor, engraver, * 12.7.1919 Zürich – CH ▭ KVS; LZSK; Plüss/Tavel II; Vollmer V.

Wenger, *Edwin Eugen* → **Wenger,** *Edwin*

Wenger, *F.*, sculptor, f. 1806 – A ▭ ThB XXXV.

Wenger, *Franz (1826)*, history painter, * Uttendorf, f. 1802, l. 1826 – A ▭ Fuchs Maler 19.Jh. Erg.-Bd II; Fuchs Maler 19.Jh. IV; ThB XXXV.

Wenger, *Franz (1831)*, wood carver, * 6.10.1831 Hof (Salzburg), l. 1873 – A ▭ ThB XXXV.

Wenger, *Georg Philipp*, architect, f. 1756, l. after 1758 – D ▭ ThB XXXV.

Wenger, *Georges*, typesetter, photographer, etcher, mezzotinter, painter, * 10.11.1947 Zürich – CH ▭ KVS; LZSK.

Wenger, *Heidi*, architect, * 2.9.1926 Brig – CH ▭ Plüss/Tavel II.

Wenger, *Jean-François-Alexandre*, architect (?), * 1850 Lausanne, l. 1875 – F ▭ Delaire.

Wenger, *John* (Venger, Džon), stage set designer, painter, * 16.6.1886 or 16.6.1887 (?) or 16.6.1891, † after 1953 – USA, RUS, UA ▭ EAAm III; Falk; Severjuchin/Lejkind; ThB XXXV; Vollmer V.

Wenger, *Leonhard*, gunmaker, f. 1603 – D ▭ ThB XXXV.

Wenger, *Lisa*, illustrator, * 1858 Bern, † 1941 Carona (Tessin) – CH ▭ Ries.

Wenger, *Louis* (Wenger (1809)), architect, * 1809 Lausanne, † 1861 Lausanne – CH ▭ Brun III; Delaire; ThB XXXV.

Wenger, *Maria P.*, sculptor, f. 1925 – USA ▭ Falk.

Wenger, *Maurice*, painter, master draughtsman, sculptor, * 15.9.1928 Genf – CH ▭ KVS; LZSK; Plüss/Tavel II.

Wenger, *Maximilian*, gunmaker, f. 1663 – CZ ▭ ThB XXXV.

Wenger, *Michael*, architect, f. 1785 – D ▭ ThB XXXV.

Wenger, *Paul Albert*, landscape painter, landscape gardener, * 13.1.1888 Amsoldingen, † 1.12.1940 Amsoldingen or Thun – CH ▭ Plüss/Tavel II; Vollmer V.

Wenger, *Peter (1923)* (Wenger, Peter), architect, * 20.12.1923 Basel – CH ▭ KVS; Plüss/Tavel II; Vollmer VI.

Wenger, *Peter (1955)*, video artist, installation artist, * 14.11.1955 Thun – CH ▭ KVS.

Wenger, *Susanne*, poster draughtsman, graphic artist, painter, sculptor, illustrator, poster artist, batik artist, ceramist, * 4.7.1915 Graz – A, WAN ▭ Fuchs Maler 20.Jh. IV; List; Nigerian artists; Vollmer VI.

Wenger-Grob, *Tildy* → **Grob-Wengér,** *Tildy*

Wengerer, *C.*, painter, f. 1727 – CH ▭ ThB XXXV.

Wengerott, *Hans*, stonemason, * Prag (?), f. 1566 – RUS, D ▭ ThB XXXV.

Wengert, *Eduard*, watercolourist, graphic artist, * 1875 Wasseralfingen, † 1962 Ellwangen – D ▭ Nagel; ThB XXXV.

Wenghart, *Rudolf* (Weghart, Rudolf), portrait painter, * 19.1.1887 Wien, † 23.1.1965 Wien – A, RI ▭ Fuchs Geb. Jgg. II; Vollmer V.

Wengle, *Bartholomäus* → **Wenglein,** *Bartholomäus*

Wenglein, *Bartholomäus*, bell founder, cannon founder, f. 1604, † 10.11.1639 München – D ▭ ThB XXXV.

Wenglein, *Josef*, landscape painter, * 5.10.1845 München, † 18.1.1919 Bad Tölz – D ▭ Münchner Maler IV; ThB XXXV.

Wengler, *Gottfried*, sculptor, f. 1719 – PL ▭ ThB XXXV.

Wengler, *Heinrich*, painter, f. 1827 – D ▭ ThB XXXV.

Wengler, *Johann Bapt.* (Wengler, Johann Baptist), genre painter, etcher, lithographer, * 1815 or 1816 Pflugg-Wildschutten or Hadermarkt, † 1899 Wien – A ▭ Fuchs Maler 19.Jh. IV; ThB XXXV.

Wengler, *Johann Baptist* (Fuchs Maler 19.Jh. IV) → **Wengler,** *Johann Bapt.*

Wengler, *John B.*, landscape painter, f. about 1850, l. 1851 – USA, A ▭ Groce/Wallace.

Wengner, *Johann Konrad* → **Wengner,** *Konrad*

Wengner, *Konrad*, painter, * 1728 Thann (Allgäu), † 1806 Konstanz – D ▭ Brun III; ThB XXXV.

Wengong → **Chen,** *Xianzhang* (1428)

Wengraf, *Adolf*, goldsmith (?), f. 1867 – A ▭ Neuwirth Lex. II.

Wengström, *Erik* → **Wengström,** *Per Erik*

Wengström, *Per Erik*, master draughtsman, * 19.12.1908 Trollhättan – S ▭ SvKL V.

Wenick, *Jean*, decorative painter, f. 1733, l. 1735 – D ▭ ThB XXXV.

Wenig, *Adolf*, painter, graphic artist, * 28.4.1912 Prag – CZ ▭ Toman II.

Wenig, *Bernhard (1508)*, goldsmith, f. 1508, l. 1534 – D ▭ ThB XXXV.

Wenig, *Bernhard (1871)*, painter, sculptor, illustrator, bookplate artist, artisan, * 1.5.1871 Berchtesgaden, † 1940 München – D ▭ Flemig; Jansa; Ries; ThB XXXV.

Wenig, *Bogdan Bogdanowitsch* → **Venig,** *Bogdan Bogdanovič*

Wenig, *Christian*, painter, f. about 1680 – D ▭ ThB XXXV.

Wenig, *Erasmus*, painter, f. 1518, l. 1564 – D ▭ ThB XXXV.

Wenig, *F. W.*, lithographer, f. 1818 – D ▭ ThB XXXV.

Wenig, *Georg (1)* → **Wening,** *Georg* (1506)

Wenig, *J. G.*, master draughtsman, copper engraver, f. about 1630 – D ▭ ThB XXXV.

Wenig, *Jan*, painter, * 15.8.1900 Mrákov – CZ ▭ Toman II.

Wenig, *Ján Tomáš*, bell founder, † 1633 – SK ▭ ArchAKL.

Wenig, *Joh. Gottfried* (ThB XXXV) → **Venig,** *Bogdan Bogdanovič*

Wenig, *Johann Gottfried* → **Venig,** *Bogdan Bogdanovič*

Wenig, *Josef*, painter, graphic artist, illustrator, stage set designer, * 12.2.1885 Staňkov, † 8.9.1939 Prag – CZ ▭ Toman II.

Wenig, *Karl Bogdanowitsch* → **Venig,** *Karl Bogdanovič*

Wenig, *Karl Gottlieb* → **Venig,** *Karl Bogdanovič*

Wenig, *Matthias*, stonemason, * Marburg (Drau) (?), f. 1730, l. 1733 – A ▭ ThB XXXV.

Wenig, *Rudolf* (Wening, Rudolf; Wening, Michael Rudolf), animal sculptor, portrait sculptor, master draughtsman, * 4.2.1893 Landquart (Graubünden), † 23.7.1970 Zürich – CH ▭ Brun IV; LZSK; Plüss/Tavel II; Plüss/Tavel Nachtr.; ThB XXXV; Vollmer V.

Wenigel, *Joh. Samuel*, painter, f. 1718, † 1756 or 1763 – D ▭ ThB XXXV.

Weniger, *Friedrich Adolf*, maker of silverwork, * Dresden, f. 1733, † 1762 – D ▭ Seling III.

Weniger, *Georg*, cabinetmaker, f. about 1640 – D ▭ ThB XXXV.

Weniger, *J. (1844)*, master draughtsman, f. about 1844 – RO ▭ ThB XXXV.

Weniger, *J. (1852)*, portrait painter, f. 5.12.1852 – SF, D ▭ ThB XXXV.

Weniger, *Joh. Siegmund* → **Winger,** *Siegmund*

Weniger, *Josef*, portrait painter, photographer, f. 1843, l. 1853 – S ▭ SvKL V.

Weniger, *Maria P.*, sculptor, * 1880, l. before 1942 – USA, D ▭ ThB XXXV.

Weniger, *Otto,* portrait painter, landscape painter, * 2.4.1873 St. Gallen, † 28.12.1902 St. Gallen – CH ▭ Brun III; ThB XXXV.

Weniger, *Paul Gottlob,* maker of silverwork, * about 1700 Dresden, † 1788 – D ▭ Seling III.

Weniger, *Siegmund* → **Winger,** *Siegmund*

Wening, *Georg (1506)* (Wening, Georg (1)), bell founder, f. 1506 – A ▭ ThB XXXV.

Wening, *Ján Tomáš* → **Wenig,** *Ján Tomáš*

Wening, *Joh. Balthasar,* copper engraver, * 1672 München, † 1720 München – D ▭ ThB XXXV.

Wening, *Marx,* founder, gunmaker, f. 1575, l. 1603 – A ▭ ThB XXXV.

Wening, *Maximilian* → **Wening,** *Marx*

Wening, *Michael,* copper engraver, * 11.7.1645 Nürnberg, † 18.4.1718 München – D ▭ ThB XXXV.

Wening, *Michael Rudolf* (LZSK; Plüss/Tavel Nachtr.) → **Wenig,** *Rudolf*

Wening, *Rudolf* (Brun IV; Plüss/Tavel II; ThB XXXV) → **Wenig,** *Rudolf*

Wening-Ingenheim, *Marie von,* landscape painter, * 17.10.1849 (Schloß) Wanghausen, l. 1895 – A ▭ Fuchs Maler 19.Jh. IV; ThB XXXV.

Weningdaller, *Georg,* mason, f. 1738 – D ▭ ThB XXXV.

Weninger, miniature painter, portrait painter, f. 1837, l. 1841 – A, CZ ▭ Schidlof Frankreich; ThB XXXV; Toman II.

Weninger, *Bastian,* painter, f. 1568 – D ▭ ThB XXXV.

Weninger, *Egidius,* stonemason, f. 1594 – CZ ▭ ThB XXXV.

Weninger, *Fritz,* painter, restorer, * 10.5.1892 Rohrbach am Steinfeld (Nieder-Österreich), l. 1976 – A ▭ Fuchs Geb. Jgg. II.

Weninger, *Johann,* carpenter, * Schlaggenwald, f. 1661 – CZ ▭ ThB XXXV.

Weninger, *Joseph,* porcelain painter, f. 1841 – CZ ▭ Neuwirth II.

Weninger, *Jost,* painter, f. 1466, l. 1482 – A ▭ ThB XXXV.

Weninger, *Wastian* → **Weninger,** *Bastian*

Weinmair, *Hans* → **Weienmair,** *Hans* (1569)

Weninx, *Jean* → **Wenick,** *Jean*

Wenji → **Cai,** *Yan*

Wenjing → **Biàn,** *Ding*

Wenk, *Albert* (Münchner Maler IV, 1983; Wenk, Albert & Wenglein, Josef), marine painter, * 22.2.1863 Bühl (Baden), † 1934 München – D ▭ ThB XXXV.

Wenk, *Arnold* → **Wenck,** *Arnold*

Wenk, *C.,* porcelain painter(?), f. 1894 – D ▭ Neuwirth II.

Wenk, *Christian,* painter, f. 1801 – D ▭ ThB XXXV.

Wenk, *Wilhelm* → **Wenk,** *Willi*

Wenk, *Willi,* folk painter, graphic artist, landscape painter, * 11.4.1890 Riehen, † 5.11.1956 Riehen – CH ▭ Plüss/Tavel II; ThB XXXV; Vollmer V.

Wenk-Blumer, *Anni* → **Blumer,** *Anni*

Wenk-Blumer, *Anni Blumer-Blumer, Anni* → **Blumer,** *Anni*

Wenk-Wolff, *Urd* → **Hentig,** *Urd von*

Wenk-Wolff, *Uwe,* painter, graphic artist, master draughtsman, sculptor, * 26.7.1929 Mannheim – D, N ▭ Vollmer V.

Wenke, *Karl,* sculptor, * 15.10.1911 Leer – D ▭ Vollmer V.

Wenke, *W. H.,* porcelain painter(?), f. 1894, l. 1907 – D ▭ Neuwirth I.

Wenkel, *Ingrid* → **Wenkel,** *Ingrid Matilda*

Wenkel, *Ingrid Matilda,* painter, master draughtsman, * 7.2.1919 Göteborg – S ▭ SvKL V.

Wenkel, *Kenney* (Wenkel, Kenney William), figure painter, master draughtsman, * 27.8.1916 Göteborg – S ▭ SvK; SvKL V; Vollmer V.

Wenkel, *Kenney William* (SvKL V) → **Wenkel,** *Kenney*

Wenker, *Carl,* goldsmith, * Elsaß, f. 25.8.1881 – USA ▭ Karel.

Wenker, *Olga* → **Bianchi,** *Olga*

Wenker, *Oskar,* sculptor, * 12.6.1894 or 13.7.1894 Breux-des-Biches (Berner Jura), † 1.4.1929 Bern – CH ▭ Brun IV; Plüss/Tavel II; ThB XXXV; Vollmer V.

Wenky, *Nic,* painter, * 12.7.1892 Fünfkirchen, † 27.6.1946 Graz – H, A ▭ Fuchs Geb. Jgg. II; List.

Wenky, *Nikolaus* → **Wenky,** *Nic*

Wenl, *Wolf,* painter, f. 1606 – CZ ▭ Toman II.

Wenley, *H.,* painter, f. 1858 – GB ▭ Johnson II; Wood.

Wenlock, *Constance* (Wenlock, Constance (Lady)), watercolourist, * about 1853, † 1932 – GB ▭ Mallalieu.

Wennberg, *Carl August,* master draughtsman, f. 1821 – S ▭ SvKL V.

Wennberg, *Christina,* master draughtsman, * 23.4.1831 Lidköping, † 3.1.1846 Lidköping – S ▭ SvKL V.

Wennberg, *Karl* (Wennberg, Karl E.), painter, graphic artist, * 1933 – S ▭ Konstlex.; SvK; SvKL V.

Wennberg, *Karl E.* (Konstlex.) → **Wennberg,** *Karl*

Wennberg, *Thure Gustaf,* architect, * 1759, † 1818 Stockholm – S ▭ ThB XXXV.

Wennberg, *Ture Gustaf* → **Wennberg,** *Thure Gustaf*

Wenne, *Abraham Meindersz van der* (Waller) → **Wenne,** *Abraham Meindersz. van der*

Wenne, *Abraham Meindersz. van der,* copper engraver, * about 1656 Amsterdam, † 1693 or before 1694 – NL ▭ ThB XXXV; Waller.

Wenneberg, *Björn Ragnar,* sculptor, * 1910 Enköping – S ▭ Vollmer V.

Wenneberg, *Brynolf,* illustrator, painter, graphic artist, * 1866 Otterstad, † 1950 Bad Aibling – S, D ▭ Flemig.

Wennecker-Iven, *Dora,* woodcutter(?), * 1889 Altona, † 1980 Hamburg-Blankenese – D ▭ Wolff-Thomsen.

Wenner, *Albert,* figure painter, portrait painter, landscape painter, * 5.7.1879 St. Gallen, † 28.6.1962 Wald – CH ▭ Brun IV; Plüss/Tavel II; ThB XXXV.

Wenner, *Erwin,* painter, * 1908 Pforzheim – RCH, D ▭ EAAm III.

Wenner, *Johann Albert* → **Wenner,** *Albert*

Wenner, *Sven* → **Wenner,** *Sven Hilding*

Wenner, *Sven Hilding,* sculptor, * 6.7.1907 Lyckelse – S ▭ SvKL V.

Wenner, *Tom,* cartoonist, graphic artist, * 1951 – D ▭ Flemig.

Wenner, *Violet B.,* painter, * Manchester, f. before 1908 – GB ▭ ThB XXXV.

Wennerberg, *Björn* → **Wennerberg,** *Björn Ragnar*

Wennerberg, *Björn Ragnar,* sculptor, * 5.10.1910 Enköping – S ▭ SvK; SvKL V.

Wennerberg, *Brynolf (1823)* (Wennerberg, Gunnar Brynolf (1823); Wennerberg, Gunnar Brynolf), animal painter, genre painter, master draughtsman, * 16.8.1823 Lidköping, † 3.10.1894 Göteborg – S ▭ Konstlex.; SvK; SvKL V; ThB XXXV.

Wennerberg, *Brynolf (1866)* (Wennerberg, Gunnar Brynolf (1866)), painter, graphic artist, master draughtsman, * 12.8.1866 Otterstad, † 30.3.1950 Bad Aibling – S, D ▭ Münchner Maler IV; SvKL V; ThB XXXV; Vollmer V.

Wennerberg, *Gunnar,* master draughtsman, * 2.10.1817 Lidköping, † 24.8.1901 Läckö kungsgård (Otterstads socken) – S ▭ SvKL V.

Wennerberg, *Gunnar Brynolf* (SvK; SvKL V) → **Wennerberg,** *Brynolf (1823)*

Wennerberg, *Gunnar Brynolf (1866)* (SvKL V) → **Wennerberg,** *Brynolf (1866)*

Wennerberg, *Gunnar Brynolf (d. ä.)* → **Wennerberg,** *Brynolf (1823)*

Wennerberg, *Gunnar Brynolf (d. y.)* → **Wennerberg,** *Brynolf (1866)*

Wennerberg, *Gunnar G:son* (Konstlex.; SvKL V) → **Wennerberg,** *Gunnar Gunnarsson*

Wennerberg, *Gunnar Gunnarsson* (Wennerberg, Gunnar G:son), artisan, graphic artist, flower painter, designer, ceramist, * 17.12.1863 Skara, † 22.4.1911 or 20.4.1914 or 22.4.1914 Paris – S ▭ Konstlex.; Neuwirth II; Pavière III.2; SvK; SvKL V; ThB XXXV.

Wennerberg, *Sara Johanna,* embroiderer, f. 1808 – S ▭ SvKL V.

Wennerblad, *Ernst* → **Wennerblad,** *Ernst Richard*

Wennerblad, *Ernst Richard,* painter, master draughtsman, * 28.2.1856 Vättlösa, † 18.8.1927 Flistad – S ▭ SvKL V.

Wennerholm, *Ture* (Wennerholm, Ture Jean), architect, * 20.11.1892 Stockholm, l. before 1974 – S ▭ SvK; Vollmer V.

Wennerholm, *Ture Jean* (SvK) → **Wennerholm,** *Ture*

Wennermark, *Gustaf Adolf,* artist, * about 1789, † 27.2.1845 Stockholm – S ▭ SvKL V.

Wennersted, *Brita Carolina* → **Wennersted-Armfelt,** *Brita Carolina*

Wennersted, *C.* → **Wennersted-Armfelt,** *Brita Carolina*

Wennersted, *Carolina* → **Wennersted-Armfelt,** *Brita Carolina*

Wennersted-Armfelt, *Brita Carolina,* painter, graphic artist, * 27.8.1776 Kungsnorrby (Brunneby socken), † 25.2.1835 Örebro – S ▭ SvKL V.

Wennersted-Armfelt, *Carolina* → **Wennersted-Armfelt,** *Brita Carolina*

Wennersten, *Bror Lennart Christoffer,* painter, master draughtsman, * 8.3.1928 Stockholm, † 1965 – S ▭ SvKL V.

Wennersten, *Carl Severin,* engraver, * 1819, † 26.11.1889 Stockholm – S ▭ SvKL V.

Wennersten, *Lennart* → **Wennersten,** *Bror Lennart Christoffer*

Wennerstierna, *Cathrine Elisabeth Louise,* miniature painter, * 9.10.1773 Anneberg (Botilsäter socken), † 14.6.1854 Karlstad – S ▭ SvKL V.

Wennerström, *Gottfrid* → Wennerström, *Klas Gottfrid*

Wennerström, *Johan*, mason, * 1799, † 16.11.1848 Stockholm – S ▭ ThB XXXV.

Wennerström, *Klas Gottfrid*, painter, wood sculptor, * 29.1.1891 Nyköping, † 2.2.1948 Nybro – S ▭ SvKL V.

Wennerström, *Susanna Hildegard* → Berencreutz, *Susanna Hildegard*

Wennerwald, *Emil* (Wennerwald, Emil August Theodor), landscape painter, * 4.8.1859 Kopenhagen, † 21.5.1934 Kopenhagen – DK ▭ ThB XXXV; Vollmer V.

Wennerwald, *Emil August Theodor* (ThB XXXV) → Wennerwald, *Emil*

Wennerwall, *Johan Månsson*, goldsmith, f. 1737, l. 1768 – S ▭ ThB XXXV.

Wenng, *Carl Heinrich* (Weng, Karl Heinrich), painter, copper engraver, lithographer, * 24.7.1787 Nördlingen, † about 1850 Stuttgart – D ▭ Nagel; ThB XXXV.

Wenngren, *Frida*, painter, * 1885, l. 1958 – S ▭ SvKL V.

Wenning, *Georg* (1) → Wening, *Georg* (1506)

Wenning, *Gg.*, porcelain painter (?), f. 1894 – D ▭ Neuwirth II.

Wenning, *IJpe* → Wenning, *IJpe Heerke*

Wenning, *IJpe Heerke* (Wenning, Ype H.; Wenning, Ype Heerke; Wenning, Ype), landscape painter, etcher, watercolourist, * 26.9.1879 Leeuwarden (Friesland), † 11.9.1959 Wassenaar (Zuid-Holland) – NL, I, F ▭ Mak van Waay; Scheen II; ThB XXXV; Vollmer V; Waller.

Wenning, *Johannes*, master draughtsman, calligrapher, * 20.1.1849 Dockum, l. 1878 – NL ▭ ThB XXXV.

Wenning, *Pieter*, painter, graphic artist, * 9.9.1873 Den Haag, † 24.1.1921 Pretoria – NL, ZA ▭ Berman; DA XXXIII.

Wenning, *Willem Frederick* → Wenning, *Pieter*

Wenning, *Ype* (Vollmer V) → Wenning, *IJpe Heerke*

Wenning, *Ype H.* (Mak van Waay) → Wenning, *IJpe Heerke*

Wenning, *Ype Heerke* (ThB XXXV; Waller) → Wenning, *IJpe Heerke*

Wenninger, *Josef* → Weniger, *Josef*

Wenninger, *Rupert Karl*, painter, graphic artist, * 1.11.1943 Scheibbs – A ▭ Fuchs Maler 20.Jh. IV.

Wennink, *Johannes*, master draughtsman, lithographer, * 21.11.1880 Amsterdam (Noord-Holland), † 14.5.1945 Den Haag (Zuid-Holland) – NL, GB, E ▭ Scheen II.

Wennlund, *Alice Märta Ingegärd* (SvK) → Gustafson-Wennlund, *Märta*

Wennlund, *Märta* → Gustafson-Wennlund, *Märta*

Wennman, *Carl Gustaf Valfrid* (SvKL V) → Wennman, *Gustaf*

Wennman, *Gustaf* (Wennman, Carl Gustaf Valfrid; Wennman, Karl Gustaf Valfrid), master draughtsman, graphic artist, * 12.10.1865 Stockholm, † 27.8.1947 Stockholm – S ▭ SvK; SvKL V.

Wennman, *Karl Gustaf Valfrid* (SvK) → Wennman, *Gustaf*

Wennström, *Rud.*, porcelain painter (?), f. 1894 – D ▭ Neuwirth II.

Wenolt, *Johannes*, portrait painter, f. 1705 – A ▭ ThB XXXV.

Wenrich, *Joh. Georg*, lithography printmaker, master draughtsman, * 1811 Wien, † 20.9.1880 Bukarest – RO, A ▭ ThB XXXV.

Wens, *Pauwels*, painter, f. 1643 – NL ▭ ThB XXXV.

Wensch, *Johannes*, decorative painter, * 8.8.1835 Dordrecht (Zuid-Holland), † 4.6.1922 Dordrecht (Zuid-Holland) – NL ▭ Scheen II.

Wenschleve, *Hans* → Bansleve, *Hans* (1437)

Wenschleve, *Hans I* → Bansleve, *Hans* (1437)

Wensel, *Bodo* → Winsel, *Bodo*

Wensel, *Joh. Ludolf*, painter, * 1825 Mölln, † 1899 Berlin – D ▭ Feddersen.

Wensel, *Johannes Louis*, landscape painter, portrait painter, * 12.2.1825 Mölln (Lauenburg), † 7.1899 Berlin – D ▭ ThB XXXV.

Wensel, *T. L.*, painter, f. 1857 – GB ▭ Wood.

Wenselaar, *Alberta Johanna* → Smetz, *Alberta Johanna*

Wenser, *Andre*, pewter caster, f. 1675 – CZ ▭ ThB XXXV.

Wenser, *Georg*, pewter caster, f. 1663 – D ▭ ThB XXXV.

Wensing, *L.* (Mak van Waay) → Wensing, *Lucas Petrus Maria*

Wensing, *Lucas* (Vollmer V) → Wensing, *Lucas Petrus Maria*

Wensing, *Lucas*, painter, master draughtsman, decorator, designer, * 13.6.1831 Kralingen (Zuid-Holland), † 21.9.1885 Rotterdam (Zuid-Holland) – NL ▭ Scheen II.

Wensing, *Lucas Petrus Maria* (Wensing, L.; Wensing, Lucas), sculptor, * 22.6.1869 Rotterdam (Zuid-Holland), † 11.11.1939 Rotterdam (Zuid-Holland) – NL ▭ Mak van Waay; Scheen II; Vollmer V.

Wenskus, *Claus*, marine painter, * 17.8.1891 Hamburg, l. before 1961 – D ▭ Vollmer V.

Wensley, *William*, miniature painter, f. 1907 – GB ▭ Foskett.

Wenslijns, *Lambrecht*, painter, f. 1553 – B ▭ ThB XXXV.

Wensma, *Gerard* → Wensma, *Gerard Emanuel*

Wensma, *Gerard Emanuel*, painter, master draughtsman, * 16.3.1919 Groesbeek (Gelderland) – NL ▭ Scheen II.

Wenström, *Sven* → Wenström, *Sven Birger*

Wenström, *Sven Birger*, painter, master draughtsman, sculptor, * 8.12.1899 St. Malm, l. 1962 – S ▭ SvKL V.

Wensveen, *Jan van* → Wensveen, *Jan Willem Louis van*

Wensveen, *Jan Willem Louis van*, painter, master draughtsman, etcher, lithographer, printmaker, * 22.2.1935 Jutphaas – NL ▭ Scheen II.

Went, *Alfred*, genre painter, f. 1893, l. 1894 – GB ▭ Johnson II; Turnbull; Wood.

Went, *Ernst*, watercolourist, master draughtsman, sculptor, * 2.7.1936 Amsterdam (Noord-Holland) – NL ▭ Scheen II.

Went, *Gretken*, textile artist, f. 1648 – D ▭ Focke.

Went, *Wichmann*, glass painter, f. 1538, l. 1553 – D ▭ ThB XXXV.

Wênt'ao → Yuan, *Jiang*

Wentcher, *Tina*, sculptor, * 1887 Konstantinopel, † 1974 Melbourne – TR, AUS ▭ Robb/Smith.

Wentel, *Cornelis Hendrik* (ThB XXXV; Waller) → Wentel, *Hendrik Cornelis*

Wentel, *Hendrik Cornelis* (Wentel, Cornelis Hendrik), copper engraver, silversmith, * 11.4.1818 Alkmaar (Noord-Holland), † 18.2.1860 Alkmaar (Noord-Holland) – NL ▭ Scheen II; ThB XXXV; Waller.

Wenter Marini, *Giorgio*, architect, painter, etcher, woodcutter, lithographer, * 8.2.1890 or 18.2.1890 Rovereto, † 24.11.1973 Venedig – I ▭ Comanducci V; Servolini; ThB XXXV; Vollmer V.

Wentholt, *Antoinette* → Wentholt, *Maria Antoinette Elisabeth*

Wentholt, *Maria Antoinette Elisabeth*, watercolourist, master draughtsman, * 12.2.1922 Amsterdam (Noord-Holland) – RI, NL ▭ Scheen II.

Wenthusen, *Herman*, sculptor, f. 1371 – D ▭ ThB XXXV.

Wentland, *Frank A.*, painter, graphic artist, * 28.8.1897 Rolling Prairie (Indiana), l. 1940 – USA ▭ Falk.

Wentorf, *Carl Christian Ferd.*, painter, lithographer, * 25.4.1863 Kopenhagen, † 24.11.1914 – DK ▭ ThB XXXV.

Wentscher, *Herbert (1900)*, master draughtsman, * 12.6.1900 Graudenz – D, PL ▭ Vollmer V.

Wentscher, *Herbert (1951)*, painter, * 1951 – D ▭ Nagel.

Wentscher, *Julius (1842)* (Wentscher, Julius Theophil), landscape painter, marine painter, * 27.11.1842 Graudenz, † 6.11.1918 Berlin – D, RUS ▭ Jansa; Ries; ThB XXXV.

Wentscher, *Julius Theophil* (Jansa) → Wentscher, *Julius (1842)*

Wentworth, *Adelaide, E.*, graphic artist, artisan, * Wakefield (New Hampshire), f. 1931 – USA ▭ Falk.

Wentworth, *Almond Hart*, painter, * 5.8.1872 Milton Mills (New Hampshire), † 26.7.1953 – USA ▭ Falk.

Wentworth, *Anne*, painter, * about 1721, † 1769 – GB ▭ Waterhouse 18.Jh..

Wentworth, *Catherine*, portrait painter, sculptor, * about 1870 Rock Island (Illinois), † 3.4.1948 Santa Barbara (California) – USA ▭ EAAm III; Falk; Vollmer V.

Wentworth, *Cecile De* (Falk) → DeWentworth, *Cecile*

Wentworth, *Cecile de* (EAAm III; ThB XXXV) → DeWentworth, *Cecile*

Wentworth, *Claude*, landscape painter, f. 1859 – USA ▭ Groce/Wallace.

Wentworth, *Daniel F.*, painter, * 1.5.1850 Norway (Maine), † 31.5.1934 – USA ▭ Falk; ThB XXXV.

Wentworth, *Harriet Marshall*, miniature painter, portrait painter, * 7.9.1897 New Hope (Pennsylvania), l. 1947 – USA ▭ EAAm III; Falk.

Wentworth, *Jerome Blackman*, artist, * 17.8.1820, † 17.2.1893 Boston (Massachusetts) – USA ▭ EAAm III; Groce/Wallace.

Wentworth, *Margaret*, painter, * 29.4.1914 Berkeley (California) – USA ▭ Hughes.

Wentworth, *Mary Caroline Stuart* (Lady) → Wortley, *Mary Caroline Stuart*

Wentworth, *Richard*, sculptor, * 1947 Western Samoa – GB ▭ DA XXXIII; Spalding.

Wentworth, *Robert S.* (Mistress) → Wentworth, *Harriet Marshall*

Wentworth, *Thomas Hanford,* aquatintist, lithographer, photographer, painter, * 15.3.1781 Norwalk (Connecticut), † 18.12.1849 Oswego (New York) – USA, CDN ☐ Groce/Wallace; Harper.

Wentworth, *William (Strafford, Earl, 2),* architect, * 1722, † 1791 – GB ☐ Colvin.

Wentworth, *William Henry,* portrait painter, * 29.11.1813 Oswego (New York), l. 1859 – USA ☐ Groce/Wallace; Harper.

Wentworth, *William P.* (Wentworth, William Pitt), architect, * 1838 or 1839, † 1896 Boston (Massachusetts) – USA ☐ DBA; ThB XXXV.

Wentworth, *William Pitt* (DBA) → **Wentworth,** *William P.*

Wentworth-Sheilds, *Pat,* painter, advertising graphic designer, * 4.10.1906 Goulburn (New South Wales) – GB ☐ Vollmer V.

Wentworth-Shields, *Ada,* painter, f. 1889, l. 1893 – GB ☐ Johnson II; Wood.

Wentz, *Barbara* → **Meyer,** *Barbara* (1675)

Wentz, *Hans Heinrich,* gold beater, f. 14.5.1709, l. 28.1.1720 – CH ☐ Brun IV.

Wentz, *Hans Ulrich,* goldsmith, f. 11.10.1614 – CH ☐ Brun IV.

Wentz, *Henry Frederick,* painter, artisan, * The Dalles (Oregon), f. 1940 – USA ☐ Falk.

Wentz, *J.,* painter, f. 1599 – CH ☐ ThB XXXV.

Wentz, *Johannes,* goldsmith, f. 1626, l. 1653 – CH ☐ Brun IV.

Wentz, *Leonhard (1586)* (Wentz, Leonhard (1)), goldsmith, * about 1586, † 1.11.1655 – CH ☐ Brun IV.

Wentz, *Leonhard (1675)* (Wentz, Leonhard (2)), gold beater, f. 4.7.1675, l. 1696 – CH ☐ Brun IV.

Wentzel → **Wenzel** (1515)

Wentzel (1354), carver, f. 1354 – D ☐ Zülch.

Wentzel (1503), goldsmith, f. 1503 – D ☐ ThB XXXV.

Wentzel (1701), architect, f. 1701 – D ☐ ThB XXXV.

Wentzel, *Carl,* goldsmith, silversmith, * about 1773 Schweden, † 1845 – DK ☐ Bøje I.

Wentzel, *Carl David,* engineer, cartographer, master draughtsman, * about 1725 Dresden, † 1776 Kapstadt – D, ZA ☐ Gordon-Brown.

Wentzel, *Christiane Marie,* sculptor, * 9.8.1868 Christiania, † 20.11.1961 Lillehammer – N ☐ NKL IV.

Wentzel, *Dick* → **Wentzel,** *Dirk Pieter Hendrik*

Wentzel, *Dirk Pieter Hendrik,* painter, graphic artist, * 16.12.1921 Amsterdam (Noord-Holland) – NL ☐ Scheen II.

Wentzel, *Franz,* glass painter, f. 1722 – D ☐ ThB XXXV.

Wentzel, *Friedrich Benj.,* pewter caster, f. 1781 – RUS, D ☐ ThB XXXV.

Wentzel, *Georg,* painter, f. 1672, l. 1675 – CZ ☐ ThB XXXV.

Wentzel, *Gottfried Lebrecht* → **Wenzel,** *Gottfried Lebrecht*

Wentzel, *Gottlob Michael* → **Wentzel,** *Michael*

Wentzel, *Gustav* → **Wentzel,** *Nils Gustav*

Wentzel, *Gustav,* history painter, f. 1821 – CZ ☐ Toman II.

Wentzel, *Hermann,* architect, * 30.10.1820 Berlin, † 14.6.1889 Berlin – D ☐ ThB XXXV.

Wentzel, *Jakob,* bell founder, f. 1673, † 1693 – D ☐ ThB XXXV.

Wentzel, *Johann Benjamin (1726)* (Wentzel, Johann Benjamin), figure painter, porcelain painter, landscape painter, * 1696 or 1700 Lissa (Posen), † 1.6.1765 Meißen – D ☐ Rückert; ThB XXXV.

Wentzel, *Johann Friedrich (1670)* (Wentzel, Johann Friedrich (der Ältere)), painter, etcher, * 10.8.1670 Berlin, † 20.1.1729 Dresden – D ☐ ThB XXXV.

Wentzel, *Johann Friedrich (1709)* (Wenzel, Johann Friedrich (1709); Wentzel, Johann Friedrich (der Jüngere)), painter, * 1709 Berlin, † 1782 Berlin – D ☐ Rump.

Wentzel, *Johann Gottfried,* bell founder, f. 1705, l. 1709 – D ☐ ThB XXXV.

Wentzel, *Johann Michael* → **Wetzel,** *Johann Michael*

Wentzel, *Kitty* → **Wentzel,** *Christiane Marie*

Wentzel, *Michael,* painter, * 7.4.1792 Großschönau (Lausitz), † 4.8.1866 Dresden – D ☐ ThB XXXV.

Wentzel, *Nils Gustav,* painter, * 7.10.1859 Christiania, † 10.2.1927 Lom (Norwegen) or Lillehammer – N ☐ DA XXXIII; NKL IV; ThB XXXV.

Wentzel, *Oskar Albert Ragnvald,* decorative painter, sculptor, * 19.6.1898 Surte, l. 1938 – S ☐ SvKL V.

Wentzel, *Peter,* painter, f. 1627 – D ☐ ThB XXXV.

Wentzel, *Ragnvald* → **Wentzel,** *Oskar Albert Ragnvald*

Wentzing, *Carl,* painter, master draughtsman, * 7.5.1784 Ludwigsburg(?), † 17.1.1877 Traben-Trarbach – D ☐ ThB XXXV.

Wentzing, *Heinrich Richard,* painter, f. 1709, l. 1716 – D ☐ ThB XXXV.

Wentzinger, *Eugène,* landscape painter, still-life painter, flower painter, * 1.7.1892 Mulhouse (Haut-Rhin), † 1.7.1984 Paris – F ☐ Bénézit.

Wentzinger, *Johann Christian* (DA XXXIII) → **Wenzinger,** *Christian*

Wentzl (1401), painter, f. 1401 – A, I ☐ ThB XXXV.

Wentzlau, gunmaker, f. 1746 – D ☐ ThB XXXV.

Wenus, *Carl Wilhelm Fröberg,* graphic artist, * 13.1.1770, † 11.11.1851 Stockholm – S ☐ SvKL V.

Wenz, *Dorothee,* ceramist, * 17.1.1968 Marburg – D ☐ WWCCA.

Wenz, *Johann Nikol.,* architect, f. 1767 – D ☐ ThB XXXV.

Wenz, *Leonhard,* painter, * Basel(?), f. about 1700, l. about 1712 – D, CH ☐ ThB XXXV.

Wenz-Eyth, *Emilie,* landscape painter, * 2.2.1863 Stuttgart, l. 1909 – D ☐ ThB XXXV.

Wenz-Viëtor, *Else* (Rehm-Viëtor, Else), book art designer, painter, illustrator, designer, * 30.4.1882 Sorau (Nieder-Lausitz), † 29.5.1973 Icking (München) or Schondorf (Ammersee) – D ☐ Flemig; Mülfarth; Münchner Maler VI; Ries; Vollmer V.

Wenzel (1360) (Parléř, Václav; Parler, Wenzel), stonemason, architect, * about 1360 Prag, † 1404 Wien – CZ ☐ DA XXIV; ThB XXXV; Toman II.

Wenzel (1411), architect, f. 1411, l. 1419 – D ☐ ThB XXXV.

Wenzel (1440), painter, f. 1440, l. 1473 – F ☐ ThB XXXV.

Wenzel (1473), bell founder, f. 1473, l. 1509 – CZ ☐ ThB XXXV.

Wenzel (1475), architect, f. 1475, l. 1478 – CZ ☐ ThB XXXV.

Wenzel (1486), goldsmith, f. 1486 – CZ ☐ ThB XXXV.

Wenzel (1502), founder, f. 1502 – CZ ☐ ThB XXXV.

Wenzel (1515), painter, f. 1515, l. 1530 – A ☐ ThB XXXV.

Wenzel (1551), sculptor, f. 1551 – D ☐ ThB XXXV.

Wenzel (1830), miniature painter, f. about 1830 – D ☐ Schidlof Frankreich.

Wenzel, *Albert Beck* (EAAm III) → **Wenzell,** *Albert Beck*

Wenzel, *Andreas,* sculptor, f. 1512 – PL, D ☐ ThB XXXV.

Wenzel, *Anne,* glass artist, * 22.10.1958 Bad Wildungen – D ☐ WWCGA.

Wenzel, *August Eduard,* painter, graphic artist, * 9.6.1895 Reichenau (Gablonz), † 16.7.1971 Baden (Wien) – A ☐ Fuchs Geb. Jgg. II; Vollmer V.

Wenzel, *Balthasar,* goldsmith, * about 1662 Straßburg(?), † 1704 Augsburg – D ☐ Seling III; ThB XXXV.

Wenzel, *Carl Friedrich,* arcanist, f. 1781, l. 1793 – D ☐ Rückert.

Wenzel, *Christian Martin,* silversmith, * about 1709 Berlin, † 1759 – D ☐ Seling III.

Wenzel, *E.,* illustrator, f. before 1888 – A ☐ Ries.

Wenzel, *Ed.,* porcelain painter(?), f. 1908 – D ☐ Neuwirth II.

Wenzel, *Edouard* → **Wenzel,** *Edward*

Wenzel, *Edward,* engraver, f. 1859, l. 1864 – USA ☐ Groce/Wallace; Hughes.

Wenzel, *Elias,* porcelain painter(?), f. 1903 – D ☐ Neuwirth II.

Wenzel, *Etienne* → **Wenzel,** *Etienne Alexander*

Wenzel, *Etienne Alexander,* watercolourist, master draughtsman, * 3.12.1921 Rotterdam (Zuid-Holland) – NL, B ☐ Scheen II.

Wenzel, *Francesco,* lithographer, f. about 1828, l. 1861 – I ☐ Comanducci V; Servolini; ThB XXXV.

Wenzel, *Giovanni,* copper engraver, * 1791, † 1880 – I ☐ Comanducci V; Servolini; ThB XXXV.

Wenzel, *Gottfried Lebrecht,* porcelain painter, * 1728 Meißen, † 6.9.1778 Meißen – D ☐ Rückert.

Wenzel, *Gottfried Lebrecht* → **Wenzel,** *Gottfried Lebrecht*

Wenzel, *Gottlob Michael* → **Wenzel,** *Michael*

Wenzel, *Gustav* → **Wentzel,** *Gustav*

Wenzel, *H. W.,* porcelain painter(?), glass painter(?), f. 1860, l. 1907 – D ☐ Neuwirth II.

Wenzel, *Hans,* bell founder, f. 1660, l. 1666 – D ☐ ThB XXXV.

Wenzel, *Hans Ernst,* painter, * 1925 Detmold – D ☐ KüNRW VI.

Wenzel, *Herbert,* ceramist, * 1949 Sulzbach-Rosenberg – D ☐ WWCCA.

Wenzel, *J. H.,* porcelain painter, decorative painter, * 1825 Mölln, † 1899 Berlin – D ☐ Feddersen.

Wenzel, *Jakob* → **Wentzel,** *Jakob*

Wenzel, *Joh. Georg*, painter, * Görlitz (?), f. 1721, l. 1739 – D ▭ ThB XXXV.

Wenzel, *Johann Benjamin* (Rückert) → **Wentzel**, *Johann Benjamin* (1726)

Wenzel, *Johann Friedrich* (1709) (Rump) → **Wentzel**, *Johann Friedrich* (1709)

Wenzel, *Johann Friedrich* (der Ältere) → **Wentzel**, *Johann Friedrich* (1670)

Wenzel, *Josef*, architect, stage set designer, * 21.2.1902 Feldsberg – A ▭ Vollmer V.

Wenzel, *Karlheinz*, painter, master draughtsman, * 11.8.1932 Wolfsberg (Böhmen) – D ▭ Vollmer V.

Wenzel, *Martha*, portrait painter, graphic artist, * 23.6.1859 Lippehne – D ▭ Jansa; ThB XXXV.

Wenzel, *Mathias*, sculptor, f. 1661 – D ▭ ThB XXXV.

Wenzel, *Michael* → **Wentzel**, *Michael*

Wenzel, *Moritz Ludwig*, painter, architect, * 1785 Dresden, l. 1810 – D ▭ ThB XXXV.

Wenzel, *Oskar*, bookplate artist, f. before 1911 – D ▭ Rump.

Wenzel, *Otto*, sculptor, medalist, * 3.4.1873 Ilmenau, l. before 1942 – D ▭ ThB XXXV.

Wenzel, *Richard*, watercolourist, * 1889 Dresden, † 1934 Saarbrücken – D ▭ Vollmer V.

Wenzel, *Richard (1946)*, master draughtsman, * 1946 Eddersheim – D ▭ BildKueFfm.

Wenzel, *William*, lithographer, f. 1860, l. 1902 – USA ▭ Groce/Wallace; Hughes.

Wenzel, *William Michael*, caricaturist, illustrator, * 22.6.1918 Union (New Jersey) – USA ▭ EAAm III.

Wenzel-Gruenewaldt, *Marie Charlotte*, painter, * 4.7.1872 Hamburg – D, F ▭ ThB XXXV.

Wenzel von Hradec, bell founder, f. 1513 – CZ ▭ ThB XXXV.

Wenzel von Iglau → **Werner**, *Wenzel*

Wenzel von Klattau, bell founder, f. 1488, l. 1518 – CZ ▭ ThB XXXV.

Wenzel von Neuhaus, bell founder, f. 1496 – CZ ▭ ThB XXXV.

Wenzel von Olmütz, copper engraver, goldsmith, * Olmütz (?), f. 1481, l. 1497 – CZ ▭ ThB XXXV.

Wenzel-Schwarz → **Schwarz**, *Franz Wenzel*

Wenzel-Schwarz, *Heidemarie*, painter, * 1942 Deutsch-Eylau – PL, D ▭ Nagel.

Wenzel von Welwar, bell founder, f. 1483 – CZ ▭ ThB XXXV.

Wenzel (?) → **Werner** (1274)

Wenzell, *A. B. (Mistress)*, painter, f. 1931 – USA ▭ Hughes.

Wenzell, *Albert Beck* (Wenzel, Albert Beck), illustrator, painter, * 1864 Detroit (Michigan), † 4.3.1917 Englewood (New Jersey) or New York – USA ▭ EAAm III; Falk; ThB XXXV.

Wenzhong → **Wu bin**

Wenzinger, *Christian* (Wentzinger, Johann Christian), painter, sculptor, stucco worker, architect, * 10.12.1710 Ehrenstetten (Breisgau), † 1.7.1797 or 1.8.1797 Freiburg im Breisgau – D ▭ Brun III; DA XXXIII; ELU IV; ThB XXXV.

Wenzinger, *Joh. Christian* → **Wenzinger**, *Christian*

Wenzl (1565), cabinetmaker, f. 1565 – D ▭ ThB XXXV.

Wenzl, *Johann*, painter, f. 1744, l. 1763 – A ▭ ThB XXXV.

Wenzl, *Kaspar*, woodcarving painter or gilder, f. 1700, l. 1738 – A ▭ ThB XXXV.

Wenzlaus von Riffian → **Wentzl** (1401)

Wenzlawski, *Henry C.*, portrait painter, f. 1854 – USA ▭ Groce/Wallace.

Wenzler, *Anthon Henry* (EAAm III; Groce/Wallace) → **Wenzler**, *H. A.*

Wenzler, *Fedor*, town planner, * 12.9.1925 Belgrad – YU, MK ▭ ELU IV.

Wenzler, *H. A.* (Wenzler, Anthon Henry), portrait painter, landscape painter, miniature painter, still-life painter, f. 1838, † 1871 New York – USA, DK ▭ EAAm III; Groce/Wallace; ThB XXXV.

Wenzler, *H. Wilhelmina*, still-life painter, f. 1860, † about 1871 – USA ▭ Groce/Wallace.

Wenzler, *Heinrich*, engraver, lithographer, f. 1811 – DK ▭ ThB XXXV.

Wenzler, *Henry* (Junior) → **Wenzler**, *H. A.*

Wenzler, *Henry Antonio* (Junior) → **Wenzler**, *H. A.*

Wenzler, *John Henry*, artist, f. 1846, l. 1853 – USA ▭ Groce/Wallace.

Wenzler, *William*, artist, f. 1843 – USA ▭ Groce/Wallace.

Wenzwiler, *Nikolaus von* (Brun IV) → **Nikolaus von Wenzwiler**

Weöres, *Lea*, master draughtsman, painter, * 23.2.1928 Helsinki – SF, A ▭ Fuchs Maler 20.Jh. IV.

WEP → **Pidgeon**, *W. E.*

Weppery, *Ján*, painter, f. 1851 – SK ▭ ArchAKL.

Weps, *Karel*, decorative painter, * 1814 Valeč, † 27.2.1901 Prag – CZ ▭ Toman II.

Wer Wilt, *Dominicus* (SvK) → **Verwilt**, *Dominicus*

Weran, *Karel* → **Veran**, *Karel*

Werba, *Volker*, painter, graphic artist, * 7.11.1954 Graz – A ▭ List.

Werbe, *Anna* (Werbe, Anna Lavick; Werbe, Anna Tavick), portrait miniaturist, illustrator, designer, * 2.1.1888 Chicago (Illinois), l. 1947 – USA ▭ EAAm III; Falk; Hughes; Vollmer V.

Werbe, *Anna Lavick* (EAAm III; Falk) → **Werbe**, *Anna*

Werbe, *Anna Tavick* (Hughes) → **Werbe**, *Anna*

Werbe, *David B.* (Mistress) → **Werbe**, *Anna*

Werbek, *Jodokus* → **Verbeeck**, *Jodokus*

Werbek, *Justus* → **Verbeeck**, *Jodokus*

Werbel, *Adolf*, genre painter, portrait painter, * 1848 Odessa, † after 1922 München (?) – D ▭ Münchner Maler IV; ThB XXXV.

Werber, *Johannes*, goldsmith, f. 1734 – D ▭ ThB XXXV.

Werberger, *Joseph*, porcelain painter, * 1798 or 1800 Nymphenburg, † 1869 – D ▭ Neuwirth II; ThB XXXV.

Werbitzky, *Paulus*, pewter caster, f. 1767 – D ▭ ThB XXXV.

Werboom, *Georges Prósper de (Marquis)*, engineer, f. 1715, l. 1721 – E ▭ Ráfols III.

Werchan, *Gottlieb*, carpenter, f. 1782, l. 1785 – PL, D ▭ ThB XXXV.

Wercher, *Blesi*, carver, f. 1494, l. 1497 – CH ▭ ThB XXXV.

Werchoturoff, *Nikolai Iwanowitsch* (ThB XXXV) → **Verchoturov**, *Nikolaj Ivanovič*

Werchoven, *François*, painter, f. 1612 – F ▭ Brune.

Werchowzeff, *Ssergej Fjodorowitsch* (ThB XXXV) → **Verchovcev**, *Sergej Fedorovič*

Werck, *Cornelis van der*, sculptor, * about 1665, † 1742 Lüttich – B ▭ ThB XXXV.

Werck, *Paul Albert*, painter, f. before 1923, l. 1923 – F ▭ Bauer/Carpentier VI.

Werckmeister, *Christian*, goldsmith, maker of silverwork, f. 1661, † 1686 Nürnberg (?) – D ▭ Kat. Nürnberg.

Werckmeister, *Friedrich*, etcher, wood engraver, woodcutter, illustrator, f. before 1850, l. 1888 – D ▭ Ries; ThB XXXV.

Wercollier, *Lucien*, sculptor, * 1908 – L, D ▭ Vollmer VI.

Werd, *Heinrich von* (1) (Brun IV) → **Heinrich von Werd** (1475)

Werd, *Heinrich von (1515)* (Werd, Heinrich von; Werd, Heinrich von (2)), goldsmith, f. 1515, l. 20.6.1520 – CH ▭ Brun III; Brun IV.

Werd, *Joannes*, scribe, * Augsburg (?), f. 1491 – SLO, D ▭ ThB XXXV.

Werde, *M. van*, bell founder, f. 1693 – NL ▭ ThB XXXV.

Werdehausen, *Hans*, painter, graphic artist, * 1910 Bochum, † 1977 – D ▭ Vollmer V.

Werdelmann, *Wilhelm*, architect, * 21.3.1865 Leopoldshöhe (Lippe), † 28.4.1919 Barmen – D, PL ▭ ThB XXXV.

Werden, *Hubert*, painter, master draughtsman, * 1908 Eschweiler – D ▭ KüNRW II; Vollmer V.

Werden, *Jacob*, architect, f. before 1711 – PL ▭ ThB XXXV.

Werden, *Jacques van*, master draughtsman, f. about 2.5.1666, l. 1696 – F ▭ ThB XXXV.

Werden, *Leo von* (Werden, Lewe von), stonemason, f. 1564, † 1582 – D ▭ Merlo; ThB XXXV.

Werden, *Lewe von* (Merlo) → **Werden**, *Leo von*

Werden, *Rodney*, video artist, * 18.7.1946 Toronto (Ontario) – CDN ▭ Ontario artists.

Werdenberch, *Bernd* → **Wardenberg**, *Bernd*

Werdenhoff, *Erik August*, watercolourist, * 11.5.1864 Hornsberg (Tryserums socken), † 1947 Lidingö – S ▭ SvKL V.

Werdenhoff, *Inga von* → **Werdenhoff**, *Ingrid Minne Leontine von*

Werdenhoff, *Ingrid Minne Leontine von*, painter, master draughtsman, textile artist, * 3.2.1895 Stockholm, l. 1961 – S ▭ SvKL V.

Werdenich-Maranda, *Eva*, ceramist, f. 1984 – A ▭ WWCCA.

de Werder (Chevalier) (Werder, de (Chevalier)), sculptor, * Rom, f. about 1790, † about 1810 Freienwalde (Oder) – D ▭ ThB XXXV.

Werder, *von* → **Chmara**, *Brigitte Adelheid Dietlinde von*

Werder, *de* (Chevalier) (ThB XXXV) → **de Werder** (Chevalier)

Werder, *Felix*, gunmaker, goldsmith, founder, * 1591, † 3.5.1673 – CH ▭ Brun III; ThB XXXV.

Werder, *Gustav* (Werder, Gustav Frits William; Werder, Gustav William), landscape painter, flower painter, master draughtsman, * 26.8.1918 Limhamn – S ▭ SvK; SvKL V; Vollmer V.

Werder, *Gustav Frits William* (SvKL V) → **Werder**, *Gustav*

Werder, *Gustav William* (SvK) → **Werder**, *Gustav*

Werder, *Hans Jakob*, goldsmith, f. 1592 – CH ▭ Brun III.

Werder, *Heinrich*, glazier, glass painter, * about 1540, † before 5.1585 – CH ▭ Brun III; ThB XXXV.

Werder, *Jost*, cabinetmaker, f. 1777, l. 1778 – CH ▭ ThB XXXV.

Werder, *Ludwig Otto Eugen*, designer, * 5.5.1868 St. Gallen, † 26.11.1902 – CH ▭ Brun III.

Werder, *Marlies*, painter, lithographer, * 2.2.1947 Brugg (Aargau) – CH ▭ KVS; LZSK.

Werder, *Simprecht*, glazier, glass painter, f. 1525, l. 1538 – CH ▭ Brun III; ThB XXXV.

Werder, *Urs*, glass painter, * Solothurn, f. before 1461, † 1499 – CH ▭ Brun III; ThB XXXV.

Werderer, *Marcel*, sculptor, * 6.4.1922 Neuf-Brisach (Haut-Rhin) – F ▭ Bauer/Carpentier VI.

Werdes, *Johannes Laurens*, sculptor, * 26.4.1878 Den Haag (Zuid-Holland), † about 16.2.1903 Den Haag (Zuid-Holland) – NL, B ▭ Scheen II.

Werdiner, *Stefan* → **Wertinger**, *Stefan*

Werding, *Christoph*, painter, * about 1664, l. 1714 – I ▭ ThB XXXV.

Werdinger, *Sebastian* → **Wertinger**, *Sebastian*

Werdinger, *Stefan* → **Wertinger**, *Stefan*

Werdmüler, *Johann*, architect, * 25.4.1725, † 1801 – CH ▭ Brun III.

Werdmüller, *Hans Heinrich* (Brun III) → **Werdmüller**, *Heinrich* (1630)

Werdmüller, *Heinrich* (1630) (Werdmüller, Hans Heinrich), goldsmith, * 1630, † 1678 – CH ▭ Brun III; ThB XXXV.

Werdmüller, *Heinrich* (1677), master draughtsman, † 1677 – CH ▭ Brun III; ThB XXXV.

Werdmüller, *Heinrich* (1774), landscape painter, * 1774 (Schloß) Elgg, † 1832 Zürich – CH ▭ Brun III; ThB XXXV.

Werdmüller, *Heinrich Hermann* (Brun III) → **Werdmüller**, *Hermann*

Werdmüller, *Hermann* (Werdmüller, Heinrich Hermann), woodcutter, * 28.10.1843 Zürich, † 6.2.1919 Upper-Clapto – D, GB, CH ▭ Brun III; ThB XXXV.

Werdmüller, *Jakob*, pewter caster, f. 11.5.1550, l. 1552 – CH ▭ Bossard.

Werdmüller, *Joh. Rudolf* → **Werdmüller**, *Rudolf*

Werdmüller, *Johann Georg*, architect, * 3.1616 Zürich, † 26.10.1678 Zürich – CH ▭ Brun III.

Werdmüller, *Johann Heinrich*, painter, etcher, * 1742 Jonen, † after 1813 Zürich – CH ▭ Brun III; ThB XXXV.

Werdmüller, *Johann Konrad*, master draughtsman, copper engraver, * 10.11.1819 Zürich, † 3.9.1892 Freiburg im Breisgau – CH ▭ Brun III; ThB XXXV.

Werdmüller, *Rudolf* (Werdmuller, Johann Rudolph), modeller, painter, * 1639 Zürich, † 4.1668 – CH ▭ Brun III; Pavière I; ThB XXXV.

Werdmüller-Escher, *Hans Conrad*, painter, * 1777, † 1845 – CH ▭ Brun III.

Werdmuller, *Johann Rudolph* (Pavière I) → **Werdmüller**, *Rudolf*

Werdnigg, *Otto*, painter, architect, * 18.3.1885 Wien, † 30.3.1974 Wien – A ▭ Fuchs Geb. Jgg. II.

Werdowatz, *Willy*, genre painter, master draughtsman, illustrator, book art designer, f. about 1956 – A ▭ Fuchs Maler 20.Jh. IV.

Werdt, *Abraham van* → **Weerdt**, *Abraham van*

Werdt, *Abraham von* (1658), painter, * before 11.7.1658 Bern, † 1710 – CH ▭ Brun III.

Werdt, *Abraham von* (1666) (Werdt, Abraham (1) von), stonemason, * 1666, † 1704 – CH ▭ Brun III.

Werdt, *Abraham von* (1697) (Werdt, Abraham (2) von), stonemason, * 1697, † 1762 – CH ▭ Brun III.

Werdt, *Albrecht*, glass painter, * 1604, l. 1641 – CH ▭ Brun III.

Werdt, *Armand von* (Werdt, Franz Johann Armand von), painter, etcher, * 30.10.1805 Bern, † 25.6.1841 Castellammare di Stabia – CH ▭ Brun III; ThB XXXV.

Werdt, *Daniel von*, wood sculptor, cabinetmaker, * 1628, † 1703 – CH ▭ Brun III; ThB XXXV.

Werdt, *Franz Joh. Armand* → **Werdt**, *Armand von*

Werdt, *Franz Johann Armand von* (Brun III) → **Werdt**, *Armand von*

Werdt, *Georg von der* (1523), cabinetmaker, f. 1523, l. 1564 – A ▭ ThB XXXV.

Werdt, *Georg von der* (1561), stonemason, * Brügge, f. 1561, l. 1569 – A, NL ▭ ThB XXXV.

Werdt, *Lucas von der* → **Weert**, *Lucas van der*

Werdt, *Lucas van der*, sculptor, f. 1554, l. 1579 – S ▭ ThB XXXV.

Werdt, *Peter von* → **Antoni**, *Peter* (1541)

Werdter, *Jakob*, wood sculptor, cabinetmaker, carver, f. 1551 – PL ▭ ThB XXXV.

Were, *Johann*, miniature painter, f. 16.11.1475, l. 1477 – D ▭ ThB XXXV.

Were, *T. K.*, painter, f. 1876, l. 1877 – GB ▭ Wood.

Wered → **Edebau**, *Werner*

Wereffkin, *Marianne von* (ThB XXXV) → **Werefkin**, *Marianne*

Werefkin, *Marianne von* (Milner; Vollmer VI) → **Werefkin**, *Marianne*

Werefkin, *Marianne* (Werefkin, Marianne von; Verevkina, Marianna Vladimirovna; Wereffkin, Marianne von), painter, * 11.9.1860 Tula, † 6.2.1938 Ascona – D, CH, RUS ▭ ChudSSSR II; DA XXXIII; Milner; Schurr VI; ThB XXXV; Vollmer VI.

Werejskij, *Georgij Ssemjonowitsch* (Vollmer VI) → **Verejskij**, *Georgij Semenovič*

Werejskij, *Grigorij* (ThB XXXV) → **Verejskij**, *Georgij Semenovič*

Werejskij, *Orest Georgijewitsch* (Vollmer VI) → **Verejskij**, *Orest Georgievič*

Weremeenco, *Bruna*, painter (?), * 2.9.1928 Triest – I ▭ Comanducci V.

Weren, *Johann* → **Were**, *Johann*

Werenbach, *Franz von*, genre painter, f. about 1832, l. 1852 – PL ▭ ThB XXXV.

Werenberg, *Ulrich von*, minter, f. 1600 – D ▭ Merlo.

Werendl, *Franz*, painter, f. 1694, l. 1734 – A ▭ ThB XXXV.

Werenfels, *Hans*, goldsmith, f. 1522, l. 1561 – CH ▭ Brun IV.

Werenfels, *Hans Jakob* → **Werenfels**, *Jakob* (1562)

Werenfels, *Hans Ludwig*, goldsmith, f. 1587, l. 1604 – CH ▭ Brun IV.

Werenfels, *Hans Rudolf* (Brun IV) → **Werenfels**, *Rudolf*

Werenfels, *Jakob* (1562) (Werenfels, Jakob), goldsmith, f. 1562, l. 1607 – CH ▭ Brun IV.

Werenfels, *Jakob* (1683), goldsmith, f. 1683 – CH ▭ Brun IV.

Werenfels, *Niklaus*, goldsmith, f. 12.11.1685 – CH ▭ Brun IV.

Werenfels, *Rudolf* (Werenfels, Hans Rudolf), portrait painter, * 24.2.1629 Basel, † 3.1673 Basel – CH, D ▭ Brun IV; ThB XXXV.

Werenfels, *Samuel*, architect, * 8.1720 Basel (?), † 5.9.1800 Basel (?) – CH ▭ Brun IV; ThB XXXV.

Werenskiøld, *Erik Theodor* (ELU IV) → **Werenskiold**, *Erik*

Werenskiold, *Dagfin*, painter, sculptor, etcher, * 16.10.1892 Solberg (Baerum) or Bærum, † 1942 or 29.6.1977 Oslo or Bærum – N ▭ NKL IV; ThB XXXV; Vollmer V.

Werenskiold, *Erik* (Werenskiold, Erik Theodor; Werenskiøld, Erik Theodor), painter, graphic artist, master draughtsman, illustrator, * 11.2.1855 Vinger, † 23.11.1938 Oslo – N ▭ DA XXXIII; ELU IV; Münchner Maler IV; NKL IV; Ries; ThB XXXV.

Werenskiold, *Erik Theodor* (DA XXXIII; ThB XXXV) → **Werenskiold**, *Erik*

Werenskiold, *Sofie* → **Werenskiold**, *Sophie*

Werenskiold, *Sophie*, painter, textile artist, * 7.10.1849 Kragerø, † 8.6.1926 Bærum – N ▭ NKL IV.

Werenskjold, *Erik Theodor* → **Werenskiold**, *Erik*

Wereschtschagin, *Mitrofan* → **Vereščagin**, *Mitrofan Petrovič*

Wereschtschagin, *Pjotr Petrowitsch* (ThB XXXV) → **Vereščagin**, *Petr Petrovič*

Wereschtschagin, *Wassilij* (Ries) → **Vereščagin**, *Vasilij Vasil'evič*

Wereschtschagin, *Wassilij Petrowitsch* (ThB XXXV) → **Vereščagin**, *Vasilij Petrovič*

Wereschtschagin, *Wassilij Wassiljewitsch* (ThB XXXV) → **Vereščagin**, *Vasilij Vasil'evič*

Werex, *Johan* → **Wierix**, *Johan* (1679)

Werf, *Douwe Haije van der*, engineer, painter, master draughtsman, * 23.5.1911 Velsen (Noord-Holland) – NL ▭ Scheen II.

Werf, *Go van der* → **Werf**, *Margaretha Johanna van der*

Werf, *Herman van der* → **Werf**, *Hermanus Franciscus Norbertus Maria van der*

Werf, *Hermanus Franciscus Norbertus Maria van der*, watercolourist, master draughtsman, etcher, lithographer, wood engraver, copper engraver, * 6.6.1944 Tilburg (Noord-Brabant) – NL, B ▭ Scheen II.

Werf, *Jacobus van der* (1818) (ThB XXXV) → **Werff**, *Johannes Jacobus van der*

Werf, *L van der* → **Werf,** *Luitjen Jacobs van*

Werf, *Luitjen Jacobs van* (Warf, L. van der), portrait painter, * before 3.5.1701 Groningen (Groningen), † 20.5.1784 Groningen (Groningen) – NL ⊡ Scheen II; ThB XXXV.

Werf, *Margaretha Johanna van der*, portrait painter, watercolourist, miniature painter, * 17.1.1904 Harderwijk (Gelderland) – NL ⊡ Scheen II.

Werfer, *Karl* → **Werfer,** *Károly*

Werfer, *Károly*, lithographer, * 31.12.1789 Lugos (Ungarn), † 8.3.1846 Kassa – SK ⊡ ThB XXXV.

Werff, *Adriaen van der*, painter, carver, etcher, master draughtsman, mezzotinter, architect, * 21.1.1659 Karlinger-Ambacht (Rotterdam) or Rotterdam or Kralingen, † 12.11.1722 Rotterdam – NL ⊡ Bernt III; Bernt V; DA XXXIII; ELU IV; ThB XXXV; Waller.

Werff, *Clara Adriana van der* (Kleef, Clara Adriana van der), master draughtsman, painter, designer, weaver, * 12.8.1895 Almelo (Overijssel), † 13.9.1965 Bussum (Noord-Holland) – NL ⊡ Mak van Waay; Scheen II; ThB XXXV; Vollmer III; Waller.

Werff, *Johannes Jacobus van der* (Werf, Jacobus van der (1818)), landscape painter, * 29.5.1783 Bennebroek (Noord-Holland) (?), † 1818 (?) or 5.11.1848 Bennebroek (Noord-Holland) – NL ⊡ Scheen II; ThB XXXV.

Werff, *L van der* → **Werf,** *Luitjen Jacobs van*

Werff, *Luitjen Jacobs van* → **Werf,** *Luitjen Jacobs van*

Werff, *Pieter van der*, genre painter, portrait painter, * 1665 Kralingen or Rotterdam, † before 26.9.1722 Rotterdam – NL ⊡ Bernt III; ThB XXXV.

Werfin, *Johann Leonhard* → **Wirsing,** *Johann Leonhard*

WerGa → **Gadliger,** *Werner*

Wergandt, *Hermann Oswald* → **Wergandt,** *Oswald*

Wergandt, *Max*, watercolourist, * 1914 – D ⊡ Vollmer V.

Wergandt, *Oswald*, portrait painter, * 26.6.1863 Freital-Potschappel, l. after 1889 – D, GB ⊡ ThB XXXV.

Wergant, *Fortunat* (ThB XXXV) → **Bergant,** *Fortunat*

Werge, *Thomas*, landscape painter, marine painter, f. before 1821, l. 1824 – GB ⊡ Grant; ThB XXXV.

Wergeland, *Henrik* → **Wergeland,** *Henrik Arnold*

Wergeland, *Henrik Arnold*, painter, master draughtsman, * 17.6.1808 Christiania, † 12.7.1845 Christiania – N ⊡ NKL IV.

Wergeland, *Oscar* → **Wergeland,** *Oscar Arnold*

Wergeland, *Oscar Arnold*, genre painter, * 12.10.1844 Christiania, † 20.5.1910 Kristiania – N, D ⊡ Münchner Maler IV; NKL IV; ThB XXXV.

Wergmann, *Peter Christian Frederik* → **Wergmann,** *Peter Christian Friderich*

Wergmann, *Peter Christian Friderich*, stage set designer, painter, * 2.11.1802 Kopenhagen, † 18.6.1869 Christiania – DK, N ⊡ NKL IV.

Werheim, *Roland*, painter, f. 1939 – USA ⊡ Falk.

Werheimber, *Ferdinand*, goldsmith (?), f. 1878, l. 1893 – A ⊡ Neuwirth Lex. II.

Weri, *Geeraard*, painter, * 5.7.1605 Antwerpen, † before 7.1.1644 Antwerpen – B, NL ⊡ DPB II; ThB XXXV.

Weri, *Hugo*, bell founder, f. 1686 – D ⊡ ThB XXXV.

Werich, *Josef*, goldsmith, jeweller, f. 1862, l. 1903 – A ⊡ Neuwirth Lex. II.

Werich, *Karoline*, goldsmith, maker of silverwork, jeweller, f. 1908 – A ⊡ Neuwirth Lex. II.

Weringen, *Friedrich von* → **Woringen,** *Friedrich von*

Weringer, *Ulrich*, founder, * Hettiswil (?), f. 1608 – CH ⊡ Brun IV.

Werinher von Tegernsee → **Werner von Tegernsee** (1002)

Werinher von Tegernsee → **Werner von Tegernsee** (1051)

Weris, *H. Maria* (Weris, Maria H.), fruit painter, flower painter, still-life painter, f. 1601 – B ⊡ DPB II; Pavière I.

Weris, *Maria H.* (DPB II) → **Weris,** *H. Maria*

Werk, *Anna Maria van de* (Mak van Waay) → **Stork-Kruyff,** *Anna Maria van de*

Werk, *Maria van de* → **Stork-Kruyff,** *Anna Maria van de*

Werk, *Wouter Marinus van de* (Werk, Wouter Marius van de), painter of interiors, still-life painter, * 17.11.1875 Rotterdam (Zuid-Holland), † 26.6.1969 Laren (Noord-Holland) – NL, I, F ⊡ Mak van Waay; Scheen II.

Werk, *Wouter Marius van de* (Mak van Waay) → **Werk,** *Wouter Marinus van de*

Werk-Kruyff, *M. van der* (ThB XXXV) → **Stork-Kruyff,** *Anna Maria van de*

Werkchoven, *Dirck van*, goldsmith, f. 1666 – NL ⊡ ThB XXXV.

Werken, *Theodoricus*, copyist, * Abbenbroeck (?), f. 1444, l. 1461 – GB ⊡ Bradley VI.

Werkens, *Jan*, wood carver, f. 1634 – NL ⊡ ThB XXXV.

Werkenthin, *Julia* → **Werkenthin,** *Julie*

Werkenthin, *Julie*, illustrator, f. before 1907, l. before 1913 – D ⊡ Ries.

Werkmäster, *Erik Jonsson* (SvKL V) → **Werkmäster,** *Jerk*

Werkmäster, *Jerk* (Werkmäster, Erik Jonsson), painter, graphic artist, artisan, master draughtsman, ceramist, * 1.10.1896 Rättvik, † 1976 – S ⊡ Konstlex.; SvK; SvKL V; ThB XXXV; Vollmer V.

Werkman, *Fie* → **Werkman,** *Sophia Gerharda*

Werkman, *H. N.* (Mak van Waay) → **Werkman,** *Hendrik Nicolaas*

Werkman, *Hendrik Nicolaas* (Werkman, H. N.), lithographer, woodcutter, painter, printmaker, * 29.4.1882 Leens (Groningen), † 10.4.1945 Bakkeveen (Friesland) – NL ⊡ ContempArtists; DA XXXIII; ELU IV; Mak van Waay; Scheen II; ThB XXXV; Vollmer V; Waller.

Werkman, *Jacob*, painter, * 12.3.1909 Haren (Groningen) – NL ⊡ Scheen II.

Werkman, *Sophia Gerharda*, master draughtsman, collagist, * 28.10.1915 Groningen (Groningen) – NL ⊡ Scheen II.

Werkman, *Tab.*, sculptor, painter, cartoonist, f. 1956 – NL ⊡ Scheen II (Nachtr.).

Werkmeister, *Christian*, goldsmith, f. 1661, l. 1685 – D ⊡ ThB XXXV.

Werkmeister, *Friedrich* → **Werckmeister,** *Friedrich*

Werkmeister, *Joseph*, painter, * 11.3.1821 Großweil, † 8.9.1867 Saratov – D, RUS ⊡ ThB XXXV.

Werkmeister, *Kurt*, illustrator, graphic artist, * 25.11.1906 Straßburg – D ⊡ Vollmer V.

Werkmeister, *Olga*, painter, * 21.1.1893 Moskau, l. before 1961 – D, RUS, GR ⊡ Vollmer V.

Werkner, *Artur* → **Werkner,** *Turi*

Werkner, *Turi*, painter, graphic artist, * 28.11.1948 Innsbruck – A ⊡ Fuchs Maler 20.Jh. IV; List.

Werkstätter, *Johann Benedikt*, painter, * about 1708 Neumarkt, † 12.1.1772 Salzburg – A ⊡ ThB XXXV.

Werl, *Albrecht* → **Wörl,** *Albrecht*

Werl, *Hans*, painter, master draughtsman, * about 1570 München, † 4.1608 or 6.1608 München – D ⊡ DA XXXIII; ThB XXXV.

Werl, *Johann David*, painter, landscape artist, * Memmingen (?), f. 1609, † 1621 or before 29.1.1622 München – D ⊡ ThB XXXV.

Werland, *Quirinus* → **Werlang,** *Quirinus*

Werlang, *Quirinus*, sculptor, f. 1712, l. 1750 – D ⊡ ThB XXXV.

Werle, *Albrecht* → **Wörl,** *Albrecht*

Werle, *Anton*, painter, f. 1754, l. 1757 – SLO ⊡ ThB XXXV.

Werlé, *Ernest-Paul-Michele-Gustave*, glass painter, * 11.8.1912 Haguenau – F ⊡ Bauer/Carpentier VI.

Werle, *Georg (1715)* (Werle, Jiří (1715)), painter, f. 1715, l. 1719 – CZ, A ⊡ ThB XXXV; Toman II.

Werle, *Georg (1866)*, painter, * 30.3.1866 München – D ⊡ ThB XXXV.

Werle, *Gregor (?)* → **Werle,** *Georg (1715)*

Werle, *Hans* → **Werl,** *Hans*

Werle, *Hans Georg*, goldsmith, f. 1669 – D ⊡ ThB XXXV.

Werle, *Hermann*, architect, * 27.8.1869 Heidelberg – D ⊡ ThB XXXV.

Werle, *J.*, portrait painter, f. 1838 – CZ ⊡ ThB XXXV.

Werle, *Jiří (1715)* (Toman II) → **Werle,** *Georg (1715)*

Werle, *Johann David* → **Werl,** *Johann David*

Werlé, *Pétra*, sculptor, * 1956 Strasbourg – F ⊡ Bauer/Carpentier VI.

Werlein, *Onophrion* → **Werlin,** *Onophrion*

Werlemann, *Carl* → **Werlemann,** *Carl Friedrich*

Werlemann, *Carl*, painter, * 1880 Brüssel, † 1937 – B ⊡ DPB II.

Werlemann, *Carl Friedrich*, painter, * 10.6.1874 Amsterdam (Noord-Holland), † 12.11.1939 Elsene – NL, N ⊡ Scheen II.

Werlen, *Joh. Matthias* → **Wehrlin,** *Joh. Matthias*

Werlen, *Ludwig*, painter, graphic artist, * 24.9.1884 Geschinen, † 1.2.1928 Brig – CH ⊡ Brun III; Plüss/Tavel II; ThB XXXV; Vollmer V.

Werley, *Beatrice B.*, painter, illustrator, * 28.3.1906 Pittsburgh (Pennsylvania) – USA ⊡ EAAm III.

Werli, *Beat Wilhelm*, goldsmith, f. 1563, l. 1575 – CH ⊡ Brun IV.

Werli, *Hans* → **Werl,** *Hans*

Werlich, *G.*, bookplate artist, f. before 1911 – D ⊡ Rump.

Werlik, *Karl*, goldsmith (?), f. 1896, l. 1899 – A ⊡ Neuwirth Lex. II.

Werlin, *Abraham,* painter, f. 1592 – D
ᴆ ThB XXXV.
Werlin, *Georg,* pewter caster, f. 1511
– CH ᴆ Brun IV.
Werlin, *Georg Wilhelm,* pewter caster,
f. 1652 – D ᴆ ThB XXXV.
Werlin, *Hans* → **Werl,** *Hans*
Werlin, *Jerg,* pewter caster, f. 1511 – CH
ᴆ Bossard.
Werlin, *Joh. Matthias* → **Wehrlin,** *Joh.*
Matthias
Werlin, *Joseph,* engraver, * 29.5.1846
Sansheim (Haut-Rhin), † 9.4.1884 Lyon
– F ᴆ Audin/Vial II.
Werlin, *Leonhard* (Brun IV) → **Werlin,**
Lienhart
Werlin, *Lienhart* (Werlin, Leonhard),
pewter caster, * Augsburg, f. 1490
– CH ᴆ Bossard; Brun IV.
Werlin, *Matth.* → **Wehrlin,** *Joh. Matthias*
Werlin, *Onophrion,* pewter caster, f. 1547,
l. 1571 – CH ᴆ Bossard; Brun IV;
ThB XXXV.
Werlin, *Urs,* painter, f. 1537 – D
ᴆ ThB XXXV.
Werlin, *Ursus* → **Werlin,** *Urs*
Werlin zum Burne, painter, f. 1301 – F
ᴆ ThB XXXV.
Werling, *Eugène Théodore,* sculptor,
* 8.12.1823 Strasbourg, † 11.1.1904
Strasbourg – F ᴆ Bauer/Carpentier VI.
Werly, *Robert,* painter, * 1901 Brüssel
– B ᴆ Vollmer V.
Werlyn, *Hans* → **Werl,** *Hans*
Werm, *Matheus,* painter, * Maastricht (?),
f. 9.5.1633 – A, NL ᴆ ThB XXXV.
Wermann, *Matthias,* painter, * about 1738
Eichstätt, † 3.4.1794 München – D
ᴆ ThB XXXV.
Wermeille, *Claire,* tapestry craftsman,
* 9.5.1942 La Chaux-de-Fonds
(Neuchâtel) – CH, PL ᴆ KVS; LZSK.
Wermeille-Schneider, *Claire* →
Wermeille, *Claire*
Wermelin, *Per-Gösta,* master draughtsman,
* 26.2.1909 Österlövsta – S ᴆ SvKL V.
Wermer, *Fritz,* sculptor, * 13.6.1877
Wien, † 1954 (?) – D, A
ᴆ ThB XXXV; Vollmer V.
Wermerskirch, *Anton,* sculptor, f. 1705,
l. 1732 – D ᴆ ThB XXXV.
Wermerskirchen, *Hendrich,* bell founder,
f. 1676 – D ᴆ ThB XXXV.
Werming, *Pehr Emanuel Jonsson,*
architect, painter, * 10.2.1840 Gustaf
Adolfs socken, † 20.7.1920 – S
ᴆ SvKL V.
Werminghausen, *Clemens,* sculptor,
* 9.11.1877 Heddinghausen – D
ᴆ ThB XXXV.
Wermington, *William de* (Harvey) →
William de Wermington
Wermueth, cabinetmaker, f. 1653 – CZ
ᴆ ThB XXXV.
Wermus, *Jehuda,* book illustrator, painter,
graphic artist, * 1908 Warschau, † 1943
– PL ᴆ Vollmer V.
Wermuth, *Anna Margrit* (LZSK;
Plüss/Tavel Nachtr.) → **Wermuth,**
Margrit
Wermuth, *Christian,* medalist, engraver,
* 16.12.1661 Altenburg (Sachsen),
† 3.12.1739 Gotha – D ᴆ Brun III;
DA XXXIII; ThB XXXV.
Wermuth, *Christian Sigmund,* medalist,
* 1710 or 1711 Gotha, † 1791 Dresden
– D ᴆ ThB XXXV.
Wermuth, *Friedr. Wilhelm* (Wermuth,
Friedrich Wilhelm), medalist, painter,
stamp carver, f. 1773, l. after 1783 – D
ᴆ Rump; ThB XXXV.

Wermuth, *Friedrich Wilhelm* (Rump) →
Wermuth, *Friedr. Wilhelm*
Wermuth, *Heinrich Friedrich,* medalist,
wax sculptor, * 1702 Gotha, † 1744
Dresden – D ᴆ ThB XXXV.
Wermuth, *J. F.,* illustrator, f. before 1908
– CH ᴆ Ries.
Wermuth, *Margrit* (Wermuth, Anna
Margrit), sculptor, * 15.1.1889 Burgdorf
(Bern), † 10.1.1973 Palma de Mallorca
– CH ᴆ LZSK; Plüss/Tavel II;
Plüss/Tavel Nachtr.; Vollmer V.
Wermuth, *Maria Juliana,* enamel painter,
stamp carver, * 1692 Gotha, l. 1754
– D ᴆ ThB XXXV.
Wern, *F. S.,* master draughtsman, f. about
1730 – CZ ᴆ Toman II.
Wernaers, *Urbain,* landscape painter,
* 1888 Brüssel – B ᴆ DPB II.
Wernander, *Ture* (Wernander, Ture
Gustav), landscape painter, * 5.4.1887
Gävle, l. 1959 – S ᴆ Konstlex.; SvK;
SvKL V; Vollmer V.
Wernander, *Ture Gustav* (SvKL V) →
Wernander, *Ture*
Wernardus von Puschlav, architect,
stonemason, f. 1447, l. 1522 – CH
ᴆ Brun IV; ThB XXXV.
Wernars, *Gerhard* → **Wernars,** *Gerhardus*
Wernars, *Gerhardus,* graphic designer,
* 9.5.1924 Amsterdam (Noord-Holland)
– NL ᴆ Scheen II.
Wernars, *Urban,* landscape painter,
* 1888 Brüssel, l. before 1961 – B
ᴆ Vollmer V.
Wernberg, *Evert* → **Wernberg,** *Evert*
Amandus
Wernberg, *Evert Amandus,* painter,
* 24.12.1911 Stöde – S ᴆ SvKL V.
Wernberg, *Gabriel,* goldsmith, silversmith,
* 1733, † 1800 – DK ᴆ Bøje III.
Wernberg, *Petter,* painter, * 1667,
† before 1735 or about 1735 – S
ᴆ SvK; SvKL V; ThB XXXV.
Wernberg, *Sven,* painter, f. 1699, † 1739
– S ᴆ SvKL V.
Werncke, *Jochym* (1551) (Werncke,
Jochym (1)), wood sculptor,
cabinetmaker, f. 1551, † 2.1604 Lübeck
– D ᴆ ThB XXXV.
Werndl, *Hans* → **Werl,** *Hans*
Werndle, *Franz* → **Werendl,** *Franz*
Werndly, *Thomas Johannes,* painter,
master draughtsman, * 1.1.1830 Deventer
(Overijssel), † 22.3.1868 Zutphen
(Gelderland) – NL ᴆ Scheen II.
Werndorf, *W.,* painter,
caricaturist, f. about 1922 – A
ᴆ Fuchs Geb. Jgg. II.
Werneke, *Franz,* painter, graphic
artist, * 1906 Quedlinburg – D
ᴆ KüNRW VI.
Werneke, *Thomas,* ceramist, painter,
graphic designer, * 1949 Hannover
– D ᴆ WWCCA.
Wernekinck, *Sigismund,* sculptor,
* 18.3.1872 Bromberg, † 8.11.1921
Berlin – D ᴆ ThB XXXV; Vollmer V.
Wernekink, *E.,* porcelain painter, f. before
1882 – D ᴆ Neuwirth II.
Wernel, *Jakob* (?) → **Werner,** *Jakob*
Werner (1232) (Wernherus), miniature
painter, f. before 1232, l. 1253 – D
ᴆ D'Ancona/Aeschlimann; ThB XXXV.
Werner (1274), goldsmith, f. 1274,
l. 1317 – D ᴆ Zülch.
Werner (1300), minter, f. about 1300 – D
ᴆ Zülch.
Werner (1309), minter, f. 1300, l. 1309
– CH ᴆ Brun III.

Werner (1333), smith, f. 1333 – D
ᴆ Merlo.
Werner (1405), goldsmith, f. 1405,
l. 1409 – PL, D ᴆ ThB XXXV.
Werner (1447), building craftsman,
f. 1447, l. 1457 – D ᴆ ThB XXXV.
Werner (1453), stonemason, f. 1453 – D
ᴆ ThB XXXV.
Werner (1530), goldsmith, f. 1530 – DK
ᴆ Bøje II.
Werner (1559), bell founder, f. 1559,
l. 1581 – CH ᴆ Brun III.
Werner (1701), sculptor, f. 1701 – D
ᴆ ThB XXXV.
Werner (1728), veduta engraver, f. 1728
– D ᴆ ThB XXXV.
Werner, *A.* (1859), painter, f. 1859,
l. 1861 – D ᴆ ThB XXXV.
Werner, *Abraham,* goldsmith, * Linz,
f. 1624, † after 1929 – D ᴆ Seling III;
ThB XXXV.
Werner, *Ad* → **Werner,** *Adrianus*
Gerardus
Werner, *Adam Rudolph,* medalist, * 1722
Nürnberg, † 1784 Stuttgart – D
ᴆ ThB XXXV.
Werner, *Adele* (1865) (Hagen) → **Verner,**
Adel' Vasil'evna
Werner, *Adele* (1916), landscape painter,
veduta painter, f. about 1916 – A
ᴆ Fuchs Geb. Jgg. II.
Werner, *Adolf* (1827), genre painter,
* 26.5.1827 Frankenmühle (Hirschfeld)
or Frankenmühle (Elsterwerda), † 1904
Düsseldorf (?) – D ᴆ Ries; ThB XXXV.
Werner, *Adolf* (1862), genre painter,
portrait painter, * 8.6.1862 Lissa
(Böhmen), † 19.12.1916 Milowitz (Lissa)
– A ᴆ Fuchs Maler 19.Jh. IV; Ries;
ThB XXXV; Toman II.
Werner, *Adolf Gudfast* (SvKL V) →
Werner, *Gotthard Adolf*
Werner, *Adrianus Gerardus,* architect,
sculptor, designer, * 23.9.1925 Leiden
(Zuid-Holland) – NL ᴆ Scheen II.
Werner, *Ady,* painter, restorer,
* 21.10.1878 Rovereto, l. before 1942
– I ᴆ ThB XXXV.
Werner, *Albert Fritz* → **Werner,** *Fritz*
(1827)
Werner, *Alexander Friedrich* → **Werner,**
Fritz (1827)
Werner, *Alfons,* painter, graphic
artist, * 8.12.1903 Prag – A, D,
CZ ᴆ Fuchs Maler 20.Jh. IV; List;
ThB XXXV; Toman II; Vollmer V.
Werner, *Alfred,* painter, graphic
artist, * 8.1.1882 Riga, † 5.12.1944
Oschersleben – LV ᴆ Hagen.
Werner, *Anna Josefina Maria,* ceramist,
* 29.11.1931 Nijmegen (Gelderland)
– NL ᴆ Scheen II.
Werner, *Anna Maria,* master draughtsman,
miniature painter, * 1688 Danzig,
† 23.11.1753 Dresden – D ᴆ Brun III;
Schidlof Frankreich; ThB XXXV.
Werner, *Anneke* → **Werner,** *Anna*
Josefina Maria
Werner, *Anton von* (DA XXXIII;
Feddersen; Flemig; Jansa; Ries) →
Werner, *Anton Alexander von*
Werner, *Anton* (1580), miniature painter,
f. 1580 – D ᴆ ThB XXXV.
Werner, *Anton Alexander von* (Werner,
Anton von), painter, illustrator,
caricaturist, * 9.5.1843 Frankfurt (Oder),
† 4.1.1915 Berlin – D ᴆ DA XXXIII;
ELU IV; Feddersen; Flemig; Jansa;
Mülfarth; Ries; ThB XXXV.

Werner, *Augustin,* painter, f. 1501,
† 24.6.1520 or 23.10.1520 St. Gallen
– CH ▭ Brun III; ThB XXXV.
Werner, *Aurelie,* illustrator, f. before 1891
– D ▭ Ries.
Werner, *Balthasar,* founder,
* Hettischwil (?), f. 1614 – CH
▭ Brun IV.
Werner, *Bedřich Bernard* (Toman II) →
Werner, *Friedrich Bernhard*
Werner, *Bengt Erik Björn* (SvKL V) →
Werner, *Nalle*
Werner, *Břetislav,* painter, sculptor,
* 6.10.1911 Příbram – CZ ▭ Toman II.
Werner, *Bruno,* porcelain painter, f. 1904
– D ▭ Neuwirth II.
Werner, *C.,* illustrator, f. before 1908,
l. before 1910 – D ▭ Ries.
Werner, *C. F. H.* (Grant) → **Werner,**
Carl Friedrich Heinrich
Werner, *Carl* (1808) (Schurr IV) →
Werner, *Carl Friedrich Heinrich*
Werner, *Carl (1894),* porcelain painter (?),
f. 1894 – D ▭ Neuwirth II.
Werner, *Carl (1922)* → **Werner,** *Karl*
(1922)
Werner, *Carl Friedrich Heinrich* (Werner,
Carl (1808); Werner, C. F. H.),
architectural painter, landscape painter,
watercolourist, lithographer, * 4.10.1808
Weimar, † 10.1.1894 Leipzig – D,
I ▭ Grant; Mallalieu; Schurr IV;
ThB XXXV; Wood.
Werner, *Carl Gottlob,* porcelain colourist,
* 9.6.1731 (?) Naumburg (Saale),
† 8.4.1802 Meißen – D ▭ Rückert.
Werner, *Carl Gottlob August* → **Werner,**
Carl Gottlob
Werner, *Caspar (1545),* locksmith,
f. 1528, † about 1545 – D
▭ ThB XXXV.
Werner, *Caspar (1682),* pewter
caster, * before 23.3.1682
Obernissa (Vieselbach), l. 1738 – D
▭ ThB XXXV.
Werner, *Ch. H.,* painter, * about 1798,
† 7.10.1856 Paris – F ▭ ThB XXXV.
Werner, *Charles George,* caricaturist,
* 23.3.1909 Marshfield (Wisconsin)
– USA ▭ EAAm III.
Werner, *Christian Gottlieb,* copper
engraver, * 5.1732 or 5.1734 Zwickau,
† before 15.6.1789 Dresden – D
▭ ThB XXXV.
Werner, *Christoph (1591),* cabinetmaker,
f. 1591, l. 1592 – PL ▭ ThB XXXV.
Werner, *Christoph (1737),* portrait
miniaturist, * about 1737, † 1786
Dresden – D ▭ ThB XXXV.
Werner, *Christoph Joseph (1670)* (Werner,
Christoph Joseph (1)), miniature painter,
* about 1670, † 1750 Dresden – D
▭ Brun III; ThB XXXV.
Werner, *Christoph Joseph (1710)* (Werner,
Christoph Joseph (2)), miniature painter,
* about 1710 or 1715, † 23.3.1778
Warschau – D, PL ▭ Brun III.
Werner, *Daniel Christoph,* goldsmith,
* about 1743 Elbing, † 1827 – PL, D
▭ ThB XXXV.
Werner, *Doris* (Zigra, Doris von; Werner,
Dorisa Vasil'evna), painter, graphic
artist, * 21.6.1868 Rjazan', † 14.11.1956
Hameln – RUS, D ▭ ChudSSSR II;
Hagen.
Werner, *E. D.,* veduta draughtsman,
f. 1701 – D ▭ ThB XXXV.
Werner, *Elf* → **Gasser,** *Elf*
Werner, *Élis,* architect, painter, * 5.6.1877
Örebro, † 8.3.1947 Säter – S ▭ Delaire;
SvK; SvKL V.

Werner, *Ernest,* fresco painter, * about
1821, l. 1860 – USA, D ▭ EAAm III;
Groce/Wallace.
Werner, *Erwin,* caricaturist, sculptor,
* 1939 – D ▭ Flemig.
Werner, *F.,* painter, f. 1851 – SK
▭ ArchAKL.
Werner, *F. B.,* painter, f. 1701 – P, D, A
▭ Pamplona V.
Werner, *F. D.,* painter, f. 1730, l. 1750
– D ▭ ThB XXXV.
Werner, *Franciscus Johannes* (Werner,
Frans), sculptor, * 7.4.1879 Amsterdam
(Noord-Holland), † 11.11.1955
Amsterdam (Noord-Holland) – NL,
B ▭ Mak van Waay; Scheen II;
Vollmer V.
Werner, *Frank A.,* portrait painter,
* 15.4.1877 Akron (Ohio), l. 1921
– USA ▭ Falk; ThB XXXV.
Werner, *Frans* (Mak van Waay; Vollmer
V) → **Werner,** *Franciscus Johannes*
Werner, *František (1808),* painter, f. 1808,
l. 1829 – CZ ▭ Toman II.
Werner, *František (1820)* (Werner,
František), painter, † 1820 – CZ
▭ Toman II.
Werner, *František (1844),* painter, f. 1844,
l. 1848 – CZ ▭ Toman II.
Werner, *Franz (1752),* sculptor,
* Bürgstein (?), f. 1752 – CZ
▭ ThB XXXV.
Werner, *Franz (1770),* painter,
* 1770 Brüsau, † about 1820 – CZ
▭ ThB XXXV.
Werner, *Franz (1872),* sculptor,
* 11.6.1872 Březiny or Birkigt
(Tetschen), † 4.9.1910 Březiny or
Birkigt (Tetschen) – CZ ▭ ThB XXXV;
Toman II.
Werner, *Franz Paul* → **Werner,** *Paul*
(1682)
Werner, *Franz Xaver,* goldsmith, * Trient,
f. 1830 – D ▭ ThB XXXV.
Werner, *Fredric* → **Werner,** *Fredrik
Emanuel*
Werner, *Fredric Emanuel* (SvKL V) →
Werner, *Fredrik Emanuel*
Werner, *Fredrik Emanuel* (Werner, Fredric
Emanuel), painter, master draughtsman,
lithographer, * 18.1.1780 Stockholm,
† 1832 – S ▭ SvK; SvKL V;
ThB XXXV.
Werner, *Friedrich Bernhard* (Werner,
Bedřich Bernard), master draughtsman,
copper engraver, * 28.1.1690 Reichenau
(Schlesien), † 20.4.1778 Breslau – PL,
D, CZ ▭ ThB XXXV; Toman II.
Werner, *Fritz (1827),* copper engraver,
etcher, painter, * 3.12.1827 Berlin,
† 16.4.1908 Berlin – D, F, RUS
▭ ThB XXXV.
Werner, *Fritz* (1898) (Falk) → **Werner,**
Fritz (1898)
Werner, *Fritz (1898),* portrait painter,
* 7.4.1898 Wien, l. 1938 – USA, A
▭ Falk; Hughes.
Werner, *G.,* lithographer, * about 1805,
l. 1839 – CH ▭ Brun III; ThB XXXV.
Werner, *G. P.* → **Werner,** *Geri*
Werner, *Georg (1682)* (Werner,
Georg), architect, * 1682 Graßdorf
(Leipzig), † 19.5.1758 Leipzig – D
▭ ThB XXXV.
Werner, *Georg (1933),* architect, f. about
1933 – D ▭ Davidson II.1.
Werner, *Georg Adam,* painter, f. 26.1.1658
– A ▭ ThB XXXV.
Werner, *Georg Anton,* goldsmith,
† 16.4.1716 – D ▭ Sitzmann;
ThB XXXV.

Werner, *Georg Heinrich,* medalist, copper
engraver, * about 1722, † 22.1.1788
Erfurt – D ▭ ThB XXXV.
Werner, *George Adam,* pewter caster,
f. 1741 – PL, D ▭ ThB XXXV.
Werner, *Geri* (Pine, Geri), painter,
* 1910 or 17.3.1914 New York – USA
▭ EAAm III; Falk.
Werner, *Giacomo,* jeweller, * 1721,
l. 1790 – I ▭ Bulgari I.2.
Werner, *Gösta* (Werner, Gustav A. A.),
painter, master draughtsman, graphic
artist, sculptor, * 30.5.1909 Stockholm,
† 1989 Stockholm – S ▭ Konstlex.;
SvK; SvKL V.
Werner, *Gottfried,* architect, f. 1738,
l. 1744 – D ▭ ThB XXXV.
Werner, *Gotthard* (Konstlex.) → **Werner,**
Gotthard Adolf
Werner, *Gotthard Adolf* (Werner, Adolf
Gudfast; Werner, Gotthard), painter,
master draughtsman, * 4.12.1837
Linköping, † 20.2.1903 Rom –
S ▭ Konstlex.; SvK; SvKL V;
ThB XXXV.
Werner, *Gregor,* armourer, f. 1588 – D
▭ ThB XXXV.
Werner, *Gudfast Adolf* → **Werner,**
Gotthard Adolf
Werner, *Gustaf Lambert Roland Napoleon*
(SvK) → **Werner,** *Lambert*
Werner, *Gustav A. A.* (SvKL V) →
Werner, *Gösta*
Werner, *Gustav Lambert Roland Napoleon*
(SvKL V) → **Werner,** *Lambert*
Werner, *Gustav Selmar* → **Werner,**
Selmar
Werner, *Hans (1456),* glass painter,
f. 1456, l. 1486 (?) – CH ▭ Brun III.
Werner, *Hans (1534),* stonemason,
f. 1534, l. 1562 – D ▭ ThB XXXV.
Werner, *Hans (1560),* sculptor, * about
1560 Mechenried (Haßfurt), † 13.9.1623
Nürnberg – D ▭ Sitzmann; ThB XXXV.
Werner, *Hans (1567),* sculptor, f. 1567,
l. 1581 – D ▭ ThB XXXV.
Werner, *Hans Jörg,* goldsmith, f. 1696
– D ▭ ThB XXXV.
Werner, *Hansfritz,* sculptor, * 8.10.1894
Norden, † 29.10.1959 Dresden – D
▭ ThB XXXV; Vollmer V.
Werner, *Heinrich (1697),* painter, f. 1697
– EW ▭ ThB XXXV.
Werner, *Heinrich (1755)* (Werner,
Heinrich), stucco worker, f. 16.3.1755,
l. about 1766 – D ▭ Sitzmann;
ThB XXXV.
Werner, *Heinrich Ferdinand,* genre painter,
* 18.11.1867 Wernigerode (Harz),
l. before 1942 – D ▭ ThB XXXV.
Werner, *Heinrich Gottfried Haasloop,*
master draughtsman, * 16.4.1792 Kleve,
† 29.9.1864 Elburg (Gelderland) – D,
NL ▭ Scheen II.
Werner, *Heinz,* ceramist, porcelain painter,
* 27.8.1928 Coswig – D ▭ WWCCA.
Werner, *Hendrik,* wood carver, f. 1642,
l. 1652 – DK ▭ ThB XXXV.
Werner, *Henrik (1689),* sculptor, † after
1701 Mo (?) – S ▭ SvKL V.
Werner, *Henrik (1768),* brazier / brass-
beater, f. 1768 – S ▭ ThB XXXV.
Werner, *Hermann (1557),* sculptor,
* Gotha (?), f. 1557, l. 1564 – D
▭ ThB XXXV.
Werner, *Hermann (1816),* genre painter,
* 25.1.1816 Samswegen, † 2.1905
Düsseldorf – D ▭ ThB XXXV.
Werner, *Hilder* → **Werner,** *Hilder Josef
Yngve*

Werner, *Hilder Josef Yngve,* painter,
master draughtsman, * 13.4.1841 Örebro,
† 27.5.1913 Lidköping – S ⌑ SvKL V.

Werner, *Hilding,* painter, master
draughtsman, * 10.8.1880 Kårud
(Millesviks socken), † 26.8.1944 Stavnäs
– S ⌑ SvKL V.

Werner, *Horst,* painter,
* 20.9.1942 Neu-Seiersberg – A
⌑ Fuchs Maler 20.Jh. IV; List.

Werner, *Hugo Otto,* landscape gardener,
* 3.1878 Wechselburg (Sachsen) – D
⌑ ThB XXXV.

Werner, *Ida* → **Werner,** *Ida Sara
Elisabeth*

Werner, *Ida,* flower painter, f. about 1946
– A ⌑ Fuchs Maler 20.Jh. IV.

Werner, *Ida Sara Elisabeth,* flower
painter, * 11.3.1809 Göteborg,
† 14.4.1870 Stockholm – S ⌑ SvKL V.

Werner, *Ilse,* caricaturist, painter, * 1908
Baden – CH ⌑ Flemig.

Werner, *J.,* illustrator, f. before 1908,
l. before 1910 – D ⌑ Ries.

Werner, *J. B.,* veduta draughtsman,
f. 1701 – D ⌑ ThB XXXV.

Werner, *Jacob,* engraver, jeweller,
* 9.12.1718 Gävle (?), † 15.2.1767
Stockholm – S ⌑ SvKL V.

Werner, *Jakob,* painter, f. 1698,
† 25.10.1722 Rom – I ⌑ ThB XXXV.

Werner, *Jaroslav,* architect, * 10.7.1907
Prag – CZ ⌑ Toman II.

Werner, *Jean Charles,* painter, f. about
1830, l. 1860 – F ⌑ ThB XXXV.

Werner, *Jean-Jacques,* tapestry craftsman,
decorator, ebony artist, * 1791, † 1849
– F, CH ⌑ ArchAKL.

Werner, *Jeremias Paul,* stamp carver,
gem cutter, f. 1789, l. 1795 – D
⌑ ThB XXXV.

Werner, *Joh. Bapt.,* painter, f. 1750,
l. 1751 – I ⌑ ThB XXXV.

Werner, *Joh. Carl* → **Werner,** *Jean
Charles*

Werner, *Joh. Christoph,* painter, f. 1680,
l. 1681 – A ⌑ ThB XXXV.

Werner, *Joh. Heinrich,* stamp carver,
medalist, copper engraver, * 1.6.1693
Erfurt, † 1763 – D ⌑ ThB XXXV.

Werner, *Joh. Ludwig,* porcelain painter,
f. 1779 – DK ⌑ ThB XXXV.

Werner, *Joh. Theobald,* pewter
caster, * Biberach (?), f. 1702 – D
⌑ ThB XXXV.

Werner, *Johan (1600)* (Werner, Johan
Johansson), sculptor, painter, * about
1600 Czarnowanz, † before 10.3.1656
Vadstena – S ⌑ SvK; SvKL V;
ThB XXXV.

Werner, *Johan (1630),* sculptor, architect,
portrait painter, * about 1630 Mathem,
† 1684 or before 10.11.1691 Gränna
– S ⌑ SvK; SvKL V; ThB XXXV.

Werner, *Johan Henrik,* form cutter, book
printmaker, * about 1650 Lüneburg,
† 18.8.1735 Stockholm – D, S
⌑ SvKL V.

Werner, *Johan Johansson* (SvKL V) →
Werner, *Johan* (1600)

Werner, *Johan Johansson Jägerdorfer* →
Werner, *Johan* (1600)

Werner, *Johann,* landscape painter, * 1815
Raggendorf (Kärnten), l. 1845 – A
⌑ Fuchs Maler 19.Jh. Erg.-Bd II;
Fuchs Maler 19.Jh. IV; ThB XXXV.

Werner, *Johann Georg,* goldsmith, f. 1579
– D ⌑ ThB XXXV.

Werner, *Johann Heinrich Friedrich,* ivory
turner, * 26.9.1820 Keur (?), † 28.4.1889
Amsterdam (Noord-Holland) – D, NL
⌑ Scheen II.

Werner, *Johann Peter* → **Werner,**
Jeremias Paul

Werner, *Johann R.,* painter, graphic artist,
* 14.3.1920 Mohren (Sudetenland) – A
⌑ Fuchs Maler 20.Jh. IV.

Werner, *Johannes* → **Werner,** *Hans*
(1560)

Werner, *Johannes,* painter, lithographer,
* 16.12.1803 St-Imier (Neuenburg) – CH
⌑ Brun III; ThB XXXV.

Werner, *Josef (1872),* goldsmith, maker
of silverwork, jeweller, f. 1872 – A
⌑ Neuwirth Lex. II.

Werner, *Josef (1920),* goldsmith (?),
f. 1920 – A ⌑ Neuwirth Lex. II.

Werner, *Joseph (1636),* painter,
* Basel (?), f. 6.7.1636, † after 1675
– CH ⌑ Brun III; ThB XXXV.

Werner, *Joseph (1637)* (Werner, Joseph),
miniature painter, * 22.7.1637 or before
22.7.1637 Bern, † 1710 Bern – CH,
I, D, F, GB ⌑ Brun III; DA XXXIII;
ELU IV; Foskett; Schidlof Frankreich;
ThB XXXV.

Werner, *Joseph (1699),* pewter caster,
f. 1699 – F ⌑ Brune.

Werner, *Joseph (1818),* architectural
painter, landscape painter, watercolourist,
* about 1818 Wien, l. 1850 – A
⌑ Fuchs Maler 19.Jh. IV; ThB XXXV.

Werner, *Jürgen,* bell founder, f. 1501 – D
⌑ ThB XXXV.

Werner, *Julius,* master draughtsman,
lithographer, f. 1846 – D ⌑ Feddersen.

Werner, *Karin,* master draughtsman,
watercolourist, * 1942 Dresden – D
⌑ BildKueHann.

Werner, *Karl (1922),* goldsmith,
silversmith, f. 2.1922 – A
⌑ Neuwirth Lex. II.

Werner, *Karl (1955)* (Werner, Karl),
landscape painter, f. about 1955 – A
⌑ Fuchs Maler 20.Jh. IV.

Werner, *Kurt,* painter, graphic
artist, * 13.11.1919 Graz – A
⌑ Fuchs Maler 20.Jh. IV.

Werner, *L.,* etcher, f. 1735 – S
⌑ SvKL V.

Werner, *L. J.,* ebony artist, f. 1819 – F
⌑ ThB XXXV.

Werner, *Lambert* (Werner, Gustav
Lambert Roland Napoleon; Werner,
Gustaf Lambert Roland Napoleon),
painter, sculptor, graphic artist, master
draughtsman, * 18.11.1900 Stockholm,
† 1983 – S ⌑ Konstlex.; SvK;
SvKL V; Vollmer V.

Werner, *Lorenz* (Verner, Lorens),
painter, * 1750, l. 1752 – RUS
⌑ ChudSSSR II; ThB XXXV.

Werner, *Louis* (Verner, Louis), portrait
painter, * 4.6.1824 Bernweiler,
† 12.12.1901 Dublin – F, IRL
⌑ Bauer/Carpentier VI; Lami 18.Jh. II;
Strickland II; ThB XXXV.

Werner, *Ludvig,* painter, f. 1550 – S
⌑ SvKL V.

Werner, *Ludwig,* painter, illustrator,
f. before 1906, l. 1942 – D ⌑ Ries.

Werner, *M.,* porcelain painter (?), f. 1894
– PL, D ⌑ Neuwirth II.

Werner, *Magda,* landscape
painter, * about 1948 – A
⌑ Fuchs Maler 20.Jh. IV.

Werner, *Matthäus,* carpenter, * Reichenau
(Graubünden), * 1645 – CH
⌑ ThB XXXV.

Werner, *Max (1879),* landscape painter,
portrait painter, * 10.11.1879 Staucha
(Sachsen), † 1952 Neumünster – D
⌑ Feddersen; Vollmer V.

Werner, *Max (1905),* architect,
* 28.1.1905 Schaffhausen – CH
⌑ Vollmer V.

Werner, *Melchior,* architect,
* 1609, † 25.10.1679 Neiße – PL
⌑ ThB XXXV.

Werner, *Michael (1508),* stonemason,
f. 1508 – CH ⌑ Brun IV.

Werner, *Michael (1853),* painter, f. 1853,
l. 1862 – A ⌑ ThB XXXV.

Werner, *Michael (1912),* stone sculptor,
wood sculptor, * 27.7.1912 London
– GB ⌑ Spalding; Vollmer V.

Werner, *Nalle* (Werner, Bengt Erik
Björn), graphic artist, painter, master
draughtsman, * 9.8.1913 Stockholm – S
⌑ Konstlex.; SvK; SvKL V.

Werner, *Nat,* sculptor, * 1907 or
8.12.1910 – USA ⌑ EAAm III; Falk;
Vollmer V.

Werner, *Niklas,* goldsmith, f. 1607 – SLO
⌑ ThB XXXV.

Werner, *Nikolaus,* cabinetmaker, f. 1801
– D ⌑ ThB XXXV.

Werner, *Otto (1833),* lithographer, * about
1833 Preußen, l. 1860 – USA, D
⌑ EAAm III; Groce/Wallace.

Werner, *Otto (1892)* (Werner, Otto),
sculptor, graphic artist, * 9.12.1892
Rudolstadt, l. before 1961 – D
⌑ Vollmer V.

Werner, *Otto Heinz,* painter, graphic artist,
* 1914 Halle (Saale) – D ⌑ Vollmer V.

Werner, *Paul* → **Werner,** *Paul Herman
Josef*

Werner, *Paul (1682)* (Werner, Paul (2)),
painter, * 28.3.1682 Bern, † Bern – CH
⌑ Brun III; ThB XXXV.

Werner, *Paul (1853),* sculptor, * 9.3.1853
Magdeburg, l. 1908 – D ⌑ ThB XXXV.

Werner, *Paul (1944),* watercolourist,
landscape painter, * 27.4.1944 Barr,
† 10.1977 – F ⌑ Bauer/Carpentier VI.

Werner, *Paul Herman Josef,* painter,
etcher, lithographer, * 12.4.1930 Arnhem
(Gelderland) – NL ⌑ Scheen II.

Werner, *Paul (?)* → **Weber,** *Abraham*

Werner, *Pavel,* glass artist, * 1942 – CZ
⌑ WWCGA.

Werner, *Peter Johann Nepomuk,*
goldsmith, * 1787 Judenburg, † 1822
– D ⌑ Seling III.

Werner, *Peter Paul,* medalist, die-sinker,
* 1689 Nürnberg, † 1771 Nürnberg – D
⌑ ThB XXXV.

Werner, *Philipp,* maker of silverwork,
f. 1827 – D ⌑ Seling III.

Werner, *Pierre,* pewter caster, f. 1699 – F
⌑ Brune.

Werner, *R.* (Johnson II) → **Werner,**
Rinaldo

Werner, *Reinhold* → **Werner,** *Rinaldo*

Werner, *Reinhold (1857),* engraver,
die-sinker, f. 1857, l. 1859 – USA
⌑ Groce/Wallace.

Werner, *Reinhold (1864)* (Werner,
Reinhold), genre painter, landscape
painter, * 27.2.1864 Frankfurt (Main),
l. before 1942 – D ⌑ ThB XXXV.

Werner, *Richard* → **Werner,** *Richard
Martin*

Werner, *Richard Martin,* sculptor,
* 21.1.1903 Offenbach, † 1949 Oberursel
– D ⌑ Davidson I; ThB XXXV;
Vollmer V.

Werner, *Rinaldo* (Werner, R.), painter,
* 24.5.1842 Rom, † 17.12.1922 London
– I, GB ⊓ Johnson II; ThB XXXV;
Wood.

Werner, *Rudolf* (ThB XXXV) → **Werner,**
Rudolf G.

Werner, *Rudolf G.* (Werner, Rudolf),
painter, graphic artist, * 22.5.1893
Gera, † 24.12.1957 Gera – D
⊓ Davidson II.2; ThB XXXV;
Vollmer V.

Werner, *Rudolph*, architect, f. 1900 –
USA ⊓ Tatman/Moss.

Werner, *Samuel*, architect, * 7.2.1720
Straßburg, † 10.2.1775 – F
⊓ ThB XXXV.

Werner, *Sebastian*, painter, * Nudling
(Rhön)(?), f. 1599, l. 1604 – D
⊓ ThB XXXV.

Werner, *Selmar*, wood sculptor, stone
sculptor, painter, graphic artist,
* 12.12.1864 Thiemendorf (Altenburg),
† 19.8.1953 Dresden – D ⊓ Davidson I;
ThB XXXV; Vollmer V.

Werner, *Sidse*, glass artist, designer,
furniture designer, jewellery designer,
* 13.12.1931 – DK ⊓ DKL II.

Werner, *Simon*, painter, f. 1910 – USA
⊓ Falk.

Werner, *Stefan*, copper founder,
sculptor, f. 18.6.1689, l. 1715 – D
⊓ ThB XXXV.

Werner, *Stephan*, bell founder, f. about
1723, l. 1758 – PL, D ⊓ ThB XXXV.

Werner, *Sven-Eric*, master draughtsman,
* 6.11.1903 Sollefteå – S ⊓ SvKL V.

Werner, *Theodor*, painter, master
draughtsman, * 14.2.1886 Jettenburg
(Tübingen), † 15.1.1969 München
– D, F ⊓ DA XXXIII; ELU IV;
Münchner Maler VI; Nagel;
ThB XXXV; Vollmer V.

Werner, *Václav* (Toman II) → **Werner,**
Wenzel

Werner, *Valentin*, maker of silverwork,
f. 1543, l. 1554 – D ⊓ Kat. Nürnberg.

Werner, *Vegar*, master draughtsman,
graphic artist, * 30.1.1951 Oslo – N
⊓ NKL IV.

Werner, *Walter*, painter, * 12.10.1903
Meißen – D ⊓ Vollmer V.

Werner, *Wenzel* (Werner, Václav),
scribe, * Iglau, f. 1424, l. 1442 – CZ
⊓ ThB XXXV; Toman II.

Werner, *Wilhelm Hermann*, painter,
* about 1672 Gladenbach, l. 7.11.1707
– D, NL ⊓ ThB XXXV.

Werner, *Wilhelm(?) (1851)*, lithographer,
f. before 1851 – D ⊓ ThB XXXV.

Werner, *Willibald* → **Werner,** *Willy*

Werner, *Willy*, portrait painter, genre
painter, master draughtsman, illustrator,
* 7.9.1868 Berlin, l. after 1908 – D
⊓ Ries; ThB XXXV.

Werner, *Woty*, painter, weaver,
* 27.11.1903 Berlin – D ⊓ Vollmer V.

Werner von Bruch, stonemason, f. 1540,
l. 1541 – D ⊓ ThB XXXV.

Werner von Cöln, stonemason, * Kölln
(Meißen), f. 1535, l. 1537 – D
⊓ ThB XXXV.

Werner von Koldembech (Koldembech,
Werner von), stonemason, f. 1286,
l. 1291 – D ⊓ Merlo.

Werner Olsen, architect, f. 1626, † 1682
Skodal Hof (Gudbrandsdal) – N
⊓ ThB XXXV.

Werner-Schwarzburg, *Albert*, sculptor,
artisan, * 11.10.1857 or 14.10.1857
Gösselborn (Thüringen), † 28.12.1911
Breslau – PL, D ⊓ ThB XXXV.

Werner-Sievers, *Elme*, stage set designer,
* 11.12.1930 – D ⊓ Vollmer VI.

Werner von Tegernsee (1002), founder,
enamel artist, glass painter(?), f. 1002,
l. 1003 – D ⊓ ThB XXXV.

Werner von Tegernsee (1051), illuminator,
f. 1051 – D ⊓ ThB XXXV.

Werner von Wernhem (Wernhem,
Werner von), illuminator, f. 1101 – D
⊓ Bradley III; D'Ancona/Aeschlimann.

Werner-Wesner, *Grete*, painter, graphic
artist, * 1935 Stuttgart – D ⊓ Nagel.

Wernerin, *A.* → **Werner,** *Anna Maria*

Werneroth, *Alice Kristina*, painter,
ceramist, * 6.4.1921 Söderhamn – S
⊓ SvKL V.

Werneroth, *Lizz* → **Werneroth,** *Alice
Kristina*

Werners, *Martinus Aloysius Rosalia
Maria*, painter, master draughtsman,
* 7.10.1907 Veghel (Noord-Brabant)
– NL, B ⊓ Scheen II.

Wernerscon, *Joh. Baptist*, stonemason,
f. 1586, l. 1589 – A ⊓ ThB XXXV.

Wernerscony, *Joh. Baptist* →
Wernerscon, *Joh. Baptist*

Wernert, *Georg*, goldsmith, f. about 1685,
l. 1710 – D ⊓ ThB XXXV.

Wernerth, *Georg* → **Wernert,** *Georg*

Wernerus, carpenter, f. 1369 – D
⊓ Focke.

Wernfelt, *Ernst* (Wernfelt, Ernst Henrik),
book illustrator, painter, news illustrator,
* 22.5.1884 Kalmar, † 9.5.1961
Stockholm – S ⊓ SvK; SvKL V;
Vollmer V.

Wernfelt, *Ernst Henrik* (SvKL V) →
Wernfelt, *Ernst*

Werngren, *Yngve*, painter, master
draughtsman, * 31.8.1927 Karlskrona
– S ⊓ SvKL V.

Wernhard zum Hirzen (Hirzen, Wernhard
zum), painter, f. 1487 – CH ⊓ Brun II.

Wernhart, stonemason, f. 1500, l. 1524
– CH ⊓ Brun IV.

Wernhart, *Hans*, goldsmith,
* Mömpelgart(?), f. 1571 – CH
⊓ Brun IV.

Wernheden, *Stig* (Wernheden, Stig Henry),
painter, graphic artist, * 25.9.1921
Limhamn – S ⊓ Konstlex.; SvK;
SvKL V.

Wernheden, *Stig Henry* (SvKL V) →
Wernheden, *Stig*

Wernheide, *Johann*, goldsmith, f. 1651,
l. 1697(?) – PL, D ⊓ ThB XXXV.

Wernhem, *Werner von* (Bradley III;
D'Ancona/Aeschlimann) → **Werner
von Wernhem**

Wernher (1142), stonemason,
mason, f. 1142, l. 1151 – CZ, D
⊓ ThB XXXV; Toman II.

Wernher (1273), minter, f. 1273 – CH
⊓ Brun IV.

Wernher (1401), copyist, f. 1401 – D
⊓ Bradley III.

Wernher, *Caspar* → **Werner,** *Caspar
(1545)*

Wernher, *Friedrich Bernhard* → **Werner,**
Friedrich Bernhard

Wernher, *Hans* → **Werner,** *Hans (1456)*

Wernher, *Heinrich*, painter, f. 1744 – D
⊓ ThB XXXV.

Wernher von Fördelingen, painter,
f. 1321 – D ⊓ ThB XXXV.

Wernher von Mülhausen (Mülhausen,
Wernher von), goldsmith, f. about 1400
– CH ⊓ Brun IV.

Wernherus (D'Ancona/Aeschlimann) →
Werner (1232)

Wernherus → **Wernher** (1142)

Wernich, *Johan Johansson* (d. ä.) →
Werner, *Johan* (1600)

Wernich, *Johan Johansson Jägerdorfer* →
Werner, *Johan* (1600)

Wernicke (1832) (Rump) → **Wernicke,** *H.*

Wernicke (1837), painter, f. 1837 – D
⊓ ThB XXXV.

Wernicke, *C. G. B.*, sculptor, f. about
1810 – D ⊓ ThB XXXV.

Wernicke, *Eva*, portrait painter, genre
painter, * 17.5.1872 Küstrin – D
⊓ ThB XXXV.

Wernicke, *H.* (Wernicke (1832)),
lithographer, printmaker, f. 1832, l. 1855
– D ⊓ Feddersen; Rump.

Wernicke, *Julia*, graphic artist, animal
painter, * 26.8.1860 Buenos Aires,
† 25.10.1932 Buenos Aires – RA, D
⊓ EAAm III; Merlino; Ries.

Wernicke, *Karl*, painter, graphic artist,
* 17.4.1896 Leipzig, l. before 1961 – D
⊓ Vollmer V.

Wernicke, *Mathes* → **Wernike,** *Mathes*

Wernicke, *Rudolf*, painter, master
draughtsman, illustrator, * 6.10.1898
Stuttgart, † 28.11.1963 Linz – D, A,
I ⊓ Fuchs Geb. Jgg. II; ThB XXXV;
Vollmer V.

Wernier, *Friedrich*, goldsmith, * 1749,
l. 1775 – CH ⊓ Brun III.

Wernier, *G. H.*, artist, f. 1857 – GB
⊓ McEwan.

Wernier, *Samuel*, goldsmith, * before
12.5.1706 Bern, † 1750 – CH
⊓ Brun III.

Werniers, *Guillaume* → **Vernier,**
Guillaume

Werniers, *Willem*, tapestry craftsman,
f. 1700, † 1738 Lille – F, NL
⊓ ThB XXXV.

Wernig, cabinetmaker, altar architect,
f. 1791 – D ⊓ ThB XXXV.

Wernigk, *Friedrich*, miniature painter,
copper engraver, f. about 1818, l. 1822
– D ⊓ ThB XXXV.

Wernigk, *Hermine*, painter, artisan,
* 19.11.1861 Oldenburg, l. 1912 – D
⊓ Jansa; ThB XXXV.

Wernigk, *Reinhart*, flower painter, f. 1855
– USA ⊓ Groce/Wallace.

Wernike, *Mathes*, wood sculptor,
* Mödlich (Brandenburg), f. 1602,
l. 1613 – D ⊓ ThB XXXV.

Werninck, *Blanche* (Werninck, Blanche
(Miss)), painter, f. 1893 – GB ⊓ Wood.

Werninck, *Gerdt*, goldsmith, f. 1605,
l. 1626 – D ⊓ ThB XXXV.

Werninck, *Heinrich*, mason,
* Gildehaus(?), f. 1712(?), l. 1745
– D ⊓ ThB XXXV.

Wernitz, *Johann Friedrich*, portrait painter,
f. 1766, l. 1771 – D ⊓ ThB XXXV.

Wernitz, *Karl* (Falk) → **Werntz,** *Carl N.*

Werncke, *Jochym* (1) → **Werncke,** *Jochym*
(1551)

Wernl, *Hans* → **Werl,** *Hans*

Wernl, *Johann David* → **Werl,** *Johann
David*

Wernle, *Albrecht* → **Wörl,** *Albrecht*

Wernle, *Gallus* (Wernlein, Gallus),
goldsmith, f. 22.8.1571, † 1620 – D
⊓ Kat. Nürnberg; ThB XXXV.

Wernle, *Georg* → **Werle,** *Georg* (1715)

Wernle, *Gregor(?)* → **Werle,** *Georg*
(1715)

Wernle, *Hans* → **Werl,** *Hans*

Wernle, *Hans* (1573), maker of silverwork,
* 1573 Nürnberg, † 1641 Nürnberg(?)
– D, D ⊓ Kat. Nürnberg.

Wernle, *Michael,* goldsmith, f. 1650 – D
 ⊝ ThB XXXV.
Wernlein, *Gallus* (Kat. Nürnberg) →
 Wernle, *Gallus*
Wernlein, *Hans* → **Wernle,** *Hans* (1573)
Wernler, *Hans* → **Werl,** *Hans*
Wernlin, *Hans* → **Werl,** *Hans*
de Wernnez (Chevalier) (Wernnez,
 de (Chevalier)), master draughtsman,
 f. about 1766 – F ⊝ ThB XXXV.
Wernnez, *de* (Chevalier) (ThB XXXV) →
 de Wernnez (Chevalier)
Wernny, *Hans* → **Werner,** *Hans* (1456)
Wernquist, *Bertha* → **Wernquist,** *Bertha*
 Agneta
Wernquist, *Bertha Agneta,* painter,
 * 1837, † 24.8.1875 Bie – S
 ⊝ SvKL V.
Wernqvist, *Alfred,* painter, * 24.10.1835,
 l. 1885 – S ⊝ SvKL V.
Wernqvist, *Johan,* decorative painter,
 * 29.7.1801, † 19.7.1854 Stockholm – S
 ⊝ SvKL V.
Werns, *Wendel,* porcelain painter (?),
 f. 1894 – D ⊝ Neuwirth II.
Wernsdorfer, *Johann Nikolaus* →
 Wehrsdorfer, *Nicolaus*
Wernstedt, *Carl* → **Wernstedt,** *Melchior*
Wernstedt, *Carl Melchior* (SvKL V) →
 Wernstedt, *Melchior*
Wernstedt, *Karl Melchior* → **Wernstedt,**
 Melchior
Wernstedt, *Melchior* (Wernstedt, Carl
 Melchior), architect, artisan, graphic
 artist, * 29.8.1886 Strängnäs, † 1972
 – S ⊝ SvK; SvKL V; ThB XXXV;
 Vollmer V.
Werntz, *Carl N.* (Wernitz, Karl),
 painter, illustrator, master draughtsman,
 * 9.7.1874 Sterling (Illinois),
 † 27.10.1944 Mexiko-Stadt or Chicago
 (Illinois) – USA ⊝ Falk; ThB XXXV;
 Vollmer V.
Werntz, *Mathis,* sculptor, f. 1471 – D
 ⊝ ThB XXXV.
Werny, *Hans,* glazier, glass painter (?),
 f. 1463, l. 1487 – CH ⊝ ThB XXXV.
Wernz, *Willi,* painter, * 1919 Mannheim
 – D ⊝ Vollmer V.
Wernze-Sichtermann, *Maria,* tapestry
 weaver, painter, master draughtsman,
 * 1907 Düsseldorf – D ⊝ Vollmer V.
Weron, *Peter,* maker of silverwork,
 * 1676 Mömpelgard, † 1748 – D
 ⊝ Seling III.
Weronar, *Jodocus de,* copyist, f. 1380
 – D ⊝ Bradley III.
Werpacher, *Sebald,* stonemason, f. 1478,
 † 1503 – A ⊝ ThB XXXV.
Werpe, *Johans,* bell founder, f. 1530 – D
 ⊝ ThB XXXV.
Werpergk, *Georg Bernard* → **Verbeeck,**
 Georg Bernard
Werpoorten, *Peter* → **Verpoorten,** *Peter*
Werpoorten, *Pietro* → **Verpoorten,** *Peter*
Werr, *Émile-Léon,* architect, * 1873 Paris,
 l. 1899 – F ⊝ Delaire.
Werr, *Friedrich Caspar Lothar,*
 wood sculptor, carver, f. 1700 – D
 ⊝ ThB XXXV.
Werre, *Jacob Dirksz. de* → **War,** *Jacob*
 Dirksz. de
Werres, *Anton,* sculptor, * 1.1.1830
 Köln, † 27.4.1900 Köln – D ⊝ Merlo;
 ThB XXXV.
Werreshofer, *Johan,* porcelain painter,
 f. 1685, † before 1704 – D ⊝ Zülch.
Werringer, *Heinr.,* porcelain painter (?),
 f. 1889, l. 1907 – D ⊝ Neuwirth II.

Werrle, *Guidewald,* carver, f. about 1700
 – D ⊝ ThB XXXV.
Werro, *Albert Roland* (Werro, Roland),
 painter, lithographer, screen printer,
 collagist, master draughtsman,
 * 26.2.1926 Bern – CH ⊝ KVS; LZSK;
 Plüss/Tavel II.
Werro, *François,* goldsmith, * about
 1560, † 11.1621 – CH ⊝ Brun III;
 ThB XXXV.
Werro, *Gaspard,* minter, goldsmith (?),
 f. 1625, † 1682 – CH ⊝ Brun III.
Werro, *Hans,* glazier, painter, f. 1507,
 † 1517 – CH ⊝ Brun III; ThB XXXV.
Werro, *Hans (1545),* glazier, f. 25.9.1545
 – CH ⊝ Brun III.
Werro, *Jean-Georges-Joseph* (Brun III) →
 Werro, *Jean Joseph de*
Werro, *Jean Joseph de* (Werro, Jean-
 Georges-Joseph), architect, * 1759
 Freiburg (Schweiz), † 1830 Freiburg
 (Schweiz) – CH ⊝ Brun III;
 ThB XXXV.
Werro, *Roland* (KVS) → **Werro,** *Albert*
 Roland
Werry, *Jean Alex.,* architect, * 12.5.1773
 Brüssel – B ⊝ ThB XXXV.
Wersan, *Clément,* fresco painter, * 1864
 or 1865 Belgien, l. 7.4.1893 – USA
 ⊝ Karel.
Werschany, *Eduard* → **Warschenyi,**
 Eduard
Wersche, *Jakob* → **Wersching,** *Jakob*
Wersche, *Joh. Jakob* → **Wersching,** *Jakob*
Werschich, *Jakob* → **Wersching,** *Jakob*
Werschich, *Joh. Jakob* → **Wersching,**
 Jakob
Werschig, *Jakob* → **Wersching,** *Jakob*
Werschig, *Joh. Jakob* → **Wersching,**
 Jakob
Wersching, *Jakob,* painter, * about 1700
 Weißenhorn, † 28.8.1767 München – D
 ⊝ ThB XXXV.
Wersching, *Joh. Jakob* → **Wersching,**
 Jakob
Wersebe, *H. C. von,* master draughtsman,
 f. 1782 – D ⊝ ThB XXXV.
Wersén, *Carl Gunnar,* master draughtsman,
 painter, * 16.7.1916 Värmdö – S
 ⊝ SvKL V.
Wersén, *Gunnar* → **Wersén,** *Carl Gunnar*
Wersig, *Bruno,* painter, etcher, * 15.2.1882
 Altwasser (Schlesien), l. 1918 – D
 ⊝ ThB XXXV.
Wersig, *Jakob* → **Wersching,** *Jakob*
Wersig, *Joh. Jakob* → **Wersching,** *Jakob*
Wersin, *Herthe* (Fuchs Geb. Jgg. II) →
 Wersin, *Herthe von*
Wersin, *Herthe von* (Wersin, Herthe),
 graphic artist, designer, * 13.12.1888
 Herzogenaurach (Erlangen),
 † 17.4.1971 Bad Goisern – A, D
 ⊝ Fuchs Geb. Jgg. II.
Wersin, *Peter,* pewter caster, † about 1740
 – D ⊝ ThB XXXV.
Wersin, *Wilhelm von* → **Wersin,** *Wolfgang*
 von
Wersin, *Wolfgang von,* architect, designer,
 painter, graphic artist, * 3.12.1882
 Prag-Kleinseite, † 13.6.1976 Bad
 Ischl – D, A, CZ ⊝ DA XXXIII;
 Fuchs Geb. Jgg. II; ThB XXXV;
 Vollmer V.
Werson, *Jules,* sculptor, medalist, graphic
 artist, * 16.3.1884 Malmédy – D
 ⊝ ThB XXXV.
Werson, *L.,* painter, * 1849 or 1850
 Belgien, l. 19.5.1887 – USA ⊝ Karel.
Werssilowa-Nertschinskaja, *Maria*
 Nikolajewna → **Versilova-Nerčinskaja,**
 Marija Nikolaevna

Werst, *Willemina Theodora,* landscape
 painter, master draughtsman, * 28.2.1866
 Leiden (Zuid-Holland), † 29.12.1951
 Utrecht (Utrecht) – NL ⊝ Scheen II.
Werst, *Willy* → **Werst,** *Willemina*
 Theodora
Werstraete, *Théodore,* painter, f. 1896
 – B ⊝ DPB II.
Werstrof, *Karl,* porcelain painter,
 * about 1866 Fünfkirchen, † 4.8.1886
 Fünfkirchen – H ⊝ Neuwirth II.
Wert, *Georg von der* → **Werdt,** *Georg*
 von der (1561)
Wert, *Peter von* → **Antoni,** *Peter* (1541)
Werta, *Jean* → **Huerta,** *Juán de la*
 (1431)
Wertel, *Nusyn,* painter, * 10.5.1914
 Warschau – F, PL ⊝ Bénézit.
Wertemberger, *Godfrey S.,* sign painter,
 ornamental painter, portrait painter,
 f. about 1840 – USA ⊝ Groce/Wallace.
Wertenbroek, *Matheus Johannes Henricus*
 Maria, painter, master draughtsman,
 lithographer, sculptor, * 23.10.1914 's-
 Hertogenbosch (Noord-Brabant) – NL, RI
 ⊝ Scheen II.
Wertenstein, *Maria,* painter, * about 1885
 Warschau, † 1928 – PL ⊝ Vollmer VI.
Werter (Erzgießer-Familie) (ThB XXXV)
 → **Werter,** *Caspar*
Werter (Erzgießer-Familie) (ThB XXXV)
 → **Werter,** *Christoph*
Werter (Erzgießer-Familie) (ThB XXXV)
 → **Werter,** *Georg*
Werter (Erzgießer-Familie) (ThB XXXV)
 → **Werter,** *Hans*
Werter, *Caspar,* founder, f. 20.2.1637 – D
 ⊝ Sitzmann; ThB XXXV.
Werter, *Christoph,* founder, f. 1674 – D
 ⊝ Sitzmann; ThB XXXV.
Werter, *Georg,* founder, f. 1616, l. 1658
 – D ⊝ Sitzmann; ThB XXXV.
Werter, *Hans,* copper founder, † 25.3.1691
 – D ⊝ Sitzmann; ThB XXXV.
Werth, *Benno,* painter, sculptor, * 1929
 Riesa – D ⊝ KüNRW II.
Werth, *Jan van,* glass painter, f. 1482
 – B ⊝ ThB XXXV.
Werth, *Kurt,* painter, graphic artist,
 illustrator, * 21.9.1896 Berlin, l. before
 1961 – D ⊝ Flemig; ThB XXXV;
 Vollmer V.
Werth, *Paul,* painter, * 1912 Soest – D
 ⊝ KüNRW I.
Wertheim, *Bernh.,* goldsmith (?), f. 1878
 – A ⊝ Neuwirth Lex. II.
Wertheim, *Gustav* → **Wertheimer,** *Gustav*
Wertheim, *Heinrich,* landscape
 painter, veduta painter, * 1870 or
 29.9.1875 Wien, † 8.5.1945 – A
 ⊝ Fuchs Maler 19.Jh. Erg.-Bd II;
 Fuchs Maler 19.Jh. IV.
Wertheim, *Ignaz Joseph,* copper engraver,
 * 1772, † 13.4.1829 Wien – A
 ⊝ ThB XXXV.
Wertheim, *J.,* goldsmith (?), f. 1877 – A
 ⊝ Neuwirth Lex. II.
Wertheim, *Joh. Gustaaf* (Vollmer V) →
 Wertheim, *Johannes Gustaaf*
Wertheim, *Johannes Gustaaf* (Wertheim,
 Joh. Gustaaf), sculptor, * 4.3.1898
 Amsterdam (Noord-Holland), l. before
 1970 – NL, I, F ⊝ Mak van Waay;
 Scheen II; Vollmer V.
Wertheim, *Johannes Gustaaf J.* (?) →
 Wertheim, *Johannes Gustaaf*
Wertheimer, *Adolf,* jeweller, f. 9.1921
 – A ⊝ Neuwirth Lex. II.
Wertheimer, *Andor von,* painter, † 1.1921
 Berlin – D ⊝ ThB XXXV.

Wertheimer, *Daniel*, goldsmith, f. about 1615 – D □ ThB XXXV.

Wertheimer, *Gustav*, genre painter, history painter, animal painter, * 28.1.1847 Wien, † 24.8.1902 or 1904 Paris – F, A □ Fuchs Maler 19.Jh. IV; Ries; Schurr III; ThB XXXV.

Wertheimer, *Jacqueline*, portrait painter, still-life painter, * 28.7.1888 Paris, l. before 1961 – F □ Bénézit; Edouard-Joseph III; ThB XXXV; Vollmer V.

Wertheimer, *Klara*, painter, * 29.4.1879 Bielitz, l. 5.11.1941 – PL, A □ Fuchs Maler 19.Jh. Erg.-Bd II.

Wertheimer, *M. (Mistress)*, painter, f. before 1857 – USA □ Hughes.

Wertheimer, *Rolf* (Wertheimer, Rolf Walter), painter, sculptor, master draughtsman, photographer, * 17.8.1930 Göteborg – S □ Konstlex.; SvK; SvKL V.

Wertheimer, *Rolf Walter* (SvKL V) → **Wertheimer**, *Rolf*

Wertheimer, *S. A.*, jeweller, f. 1896, l. 1899 – A □ Neuwirth Lex. II.

Wertheimer, *Salomon*, goldsmith, f. 1880, l. 1908 – A □ Neuwirth Lex. II.

Wertheimstein, *Emil von*, etcher, portrait painter, genre painter, * about 1835, † 19.4.1869 Wien – A □ Fuchs Maler 19.Jh. IV; ThB XXXV.

Werther, *C. A. F.*, master draughtsman, glass artist, f. 8.6.1757, l. 1759 – D □ Merlo; ThB XXXV.

Werther, *Christiane Benedictine Johanna* → **Werthern**, *Christiane Benedictine Johanna von* (Gräfin)

Werther, *Hans*, sculptor, f. 1518, l. 1519 – D □ ThB XXXV.

Werther, *Julius*, typeface artist(?), f. 1907 – D □ Neuwirth II.

Werther, *Marianne von* (Bradshaw 1947/1962) → **Werther**, *Marianne*

Werther, *Marianne* (Werther, Marianne von), watercolourist, master draughtsman, * 13.11.1901 Brünn – A, GB □ Bradshaw 1947/1962; Fuchs Maler 20.Jh. IV; Vollmer VI.

Werthern, *Christiane Benedictine Johanna von (Gräfin)*, painter, etcher, embroiderer, * 12.4.1759 Dresden, † after 1819 Beichlingen – D □ ThB XXXV.

Werthgarner, *Georg*, landscape painter, veduta painter, * 24.4.1895 Linz, l. 1976 – A □ Fuchs Geb. Jgg. II.

Werthmann, *Friedrich*, sculptor, * 16.10.1927 Wuppertal or Barmen – D, CH □ KüNRW III; KüNRW VI; KVS; LZSK; Vollmer V.

Werthmann, *Inge*, painter, graphic artist, * 24.1.1939 Wels – A □ Fuchs Maler 20.Jh. IV.

Werthmann, *Wilhelm*, woodcutter, * 31.12.1831 Braunschweig – D □ ThB XXXV.

Werthmüller, *Adolphe*, painter, f. 9.1772, l. before 1792 – F □ Audin/Vial II.

Werthmüller-Vonmoos, *Maya* → **Vonmoos**, *Maya*

Werthner, *August*, sculptor, * 23.8.1852 Wien – A □ ThB XXXV.

Werthner, *Hans*, painter, * 28.3.1888 Nürnberg, † 28.7.1955 Bamberg – D □ Sitzmann; ThB XXXV; Vollmer V.

Wertinger, *Hans*, glass painter, master draughtsman, illuminator, * 1465 or 1470 Landshut(?), † 17.11.1533 Landshut – D □ DA XXXIII; ELU IV; ThB XXXV.

Wertinger, *Sebastian*, goldsmith, f. 1576, l. 1606 – D □ ThB XXXV.

Wertinger, *Sigmund*, painter, f. 1527 – D □ ThB XXXV.

Wertinger, *Stefan*, goldsmith, f. 1541, l. 1573 – D □ ThB XXXV.

Wertmüller, *Adolf* → **Wertmüller**, *Adolf Ulric*

Wertmüller, *Adolf Ulric* (Wertmüller, Adolph Ulric; Wertmüller, Adolph Ulrich; Wertmüller, Adolf Ulrik), figure painter, master draughtsman, * 18.2.1751 or 19.2.1751 Stockholm, † 5.8.1811 or 5.10.1811 Wilmington (Delaware) or Chester (Delaware) – S, F, USA □ DA XXXIII; EAAm III; Groce/Wallace; SvK; SvKL V; ThB XXXV.

Wertmüller, *Adolf Ulrik* (SvK) → **Wertmüller**, *Adolf Ulric*

Wertmüller, *Adolph* → **Wertmüller**, *Adolf Ulric*

Wertmüller, *Adolph Ulric* (SvKL V) → **Wertmüller**, *Adolf Ulric*

Wertmüller, *Adolph Ulrich* (EAAm III; Groce/Wallace) → **Wertmüller**, *Adolf Ulric*

Wertmüller, *Johan Gustaf*, artist, * 23.2.1783 Sveaborg, † 26.7.1866 Stockholm – S □ SvKL V.

Werts, *Hans* → **Wertz**, *Hans*

Werts, *Philipus*, painter, f. 1645, l. 1682 – B □ ThB XXXV.

Werttinger, *Sebastian* → **Wertinger**, *Sebastian*

Wertz, *Hans*, glass painter(?), f. 1478, † 1499(?) – CH □ Brun III.

Wertz, *Julie* → **Strathmeyer-Wertz**, *Julie*

Werum, *Christian*, goldsmith, * about 1735 Kopenhagen, † 1792 – DK □ Bøje I; ThB XXXV.

Werum, *Daniel Madsen*, goldsmith, silversmith, * about 1688 Randers, † 1733 – DK □ Bøje I.

Werum, *Tyge Madsen*, goldsmith, * 1690 Randers, † 1738(?) or 1772 – DK □ Bøje I; ThB XXXV.

Werve, *Claus de* → **Claux de Werve**

Werve, *Claux de* → **Claux de Werve**

Wervelman, *Jan* (Scheen II (Nachtr.)) → **Wervelmann**, *Jan*

Wervelmann, *Jan* (Wervelman, Jan), portrait painter, landscape painter, * 9.5.1901 – NL □ Mak van Waay; Scheen II (Nachtr.); Vollmer V.

Werven, *Alfred vna* → **Werven**, *Alfred August vna*

Werven, *Alfred August vna*, watercolourist, master draughtsman, sculptor, etcher, lithographer, wood engraver, copper engraver, enamel artist, artisan, * 13.10.1920 Nijmegen (Gelderland) – NL □ Scheen II.

Werven, *Jacobus van*, painter, * 1698 Leiden, l. 1744 – NL □ ThB XXXV.

Werwick, *Heinrich*, armourer, f. 1559 – D □ Focke.

Werwick, *Laurens Abr. van*, faience painter, f. about 1640, l. 1648 – NL □ ThB XXXV.

Wery → **Weery**

Wéry, *Albert*, landscape painter, * before 19.5.1650 Mons, l. 1724 – B, NL □ ThB XXXV.

Wéry, *Emile* (Schurr VI) → **Wéry**, *Émile Auguste*

Wery, *Emile-Auguste* (Edouard-Joseph III) → **Wéry**, *Émile Auguste*

Wéry, *Émile Auguste* (Wéry, Emile), painter, * 3.9.1868 Reims, † 6.1935(?) or 1935 Gressy – F □ DA XXXIII; Edouard-Joseph III; Schurr VI; ThB XXXV.

Wéry, *Fernand*, figure painter, portrait painter, still-life painter, genre painter, * 1886 or 1896 Brüssel-Ixelles, † 1964 Watermael-Boitsfort (Brüssel) – B □ DPB II; Vollmer V.

Wery, *Gabriel-Victor* (Audin/Vial II) → **Wery**, *Victor*

Wery, *Geeraard* → **Weri**, *Geeraard*

Wéry, *Jacques Albert* → **Wéry**, *Albert*

Wery, *Joannes*, painter, f. 1601 – NL □ ThB XXXV.

Wéry, *Marthe*, painter, graphic artist, * 1930 Brüssel – B □ DPB II.

Wéry, *O.* → **Wéry**, *Albert*

Wéry, *Pierre Nic.* (Wéry, Pierre-Nicolas), landscape painter, lithographer, * 1770 Paris, † 1827 Lyon – F □ Audin/Vial II; ThB XXXV.

Wéry, *Pierre-Nicolas* (Audin/Vial II) → **Wéry**, *Pierre Nic.*

Wery, *Victor* (Wery, Gabriel-Victor), landscape painter, * about 1815 or 13.8.1816 Lyon, l. 1852 – F □ Audin/Vial II; ThB XXXV.

Werz, *Eloy* → **Werz**, *Eloy Stephan Jozef*

Werz, *Eloy Stephan Jozef*, goldsmith, metal sculptor, * 7.3.1932 Roosendaal (Noord-Brabant) – NL □ Scheen II.

Werz, *Emil*, painter, * 16.3.1885 Kaufbeuren, † 29.7.1957 München – D □ Münchner Maler VI; ThB XXXV; Vollmer V.

Werz, *Friedrich*, architect, watercolourist, * 1868 Wiesbaden, † 1953 Wiesbaden – D □ Vollmer V.

Werz, *Han* → **Werz**, *Johannes Jacobus Antonius*

Werz, *Hellmut von*, architect, * 26.8.1912 Kronstadt (Siebenbürgen) – D, RO □ Vollmer V.

Werz, *Johannes Jacobus Antonius*, watercolourist, master draughtsman, etcher, * 30.7.1920 – NL □ Scheen II.

Werz, *Peter*, painter, * 1699 Lochhausen (München), l. 1735 – CZ, D □ ThB XXXV.

Werz, *Wilfred*, stage set designer, * 27.11.1930 – D □ Vollmer VI.

Werz und Huber → **Huber**, *Paul* (1865)

Werzinger, *Lorenz*, altar architect, f. 1831 – D □ ThB XXXV.

Wes, *Ferdinandus* → **West**, *Ferdinandus*

Wesbroom, *W. N.*, landscape painter, f. 1889 – CDN □ Harper.

Wesche, *Georges*, painter, * 1909 Mons – B □ DPB II.

Wesche, *Otto*, sculptor, * 28.1.1840 Bützow, l. after 1897 – D □ Jansa; ThB XXXV.

Weschel, *Karl*, animal painter, f. 1844 – A □ Fuchs Maler 19.Jh. IV; ThB XXXV.

Weschel, *Leopold Matthias*, history painter, * 4.1.1786 Wien, † 17.2.1844 Wien – A □ Fuchs Maler 19.Jh. IV; ThB XXXV.

Weschke, *Friedr. Christian*, pewter caster, * Eisleben(?), f. 1755, † 1788 – D □ ThB XXXV.

Weschke, *Karl*, painter, * 1925 Thüringen – GB, E, S □ Spalding.

Weschke, *Walter*, painter, * 8.10.1943 Göteborg – S □ SvKL V.

Weschler, *Anita*, sculptor, * 11.12.1903 New York – USA □ EAAm III; Falk; Vollmer V.

Weschpach, *Joachim*, goldsmith, f. 1546
– D ⊐ Kat. Nürnberg.
Weschtschiloff, *Konstantin Alexandrowitsch*
(ThB XXXV) → Veščilov, *Konstantin
Aleksandrovič*
Wescott, *Alison Farmer*, painter, * 1909
New York, † 1973 – USA ⊐ Falk.
Wescott, *Harold George*, painter, designer,
decorator, graphic artist, artisan,
* 1.12.1911 – USA ⊐ EAAm III;
Falk.
Wescott, *P. B.*, painter, f. 1835 – USA
⊐ Groce/Wallace.
Wescott, *Paul*, painter, designer,
* 12.4.1904 Milwaukee (Wisconsin),
† 1970 – USA ⊐ EAAm III; Falk.
Wescott, *Paul (Mistress)* → Wescott,
Alison Farmer
Wescott, *Sou May*, painter, * 14.1.1893
Sabinal (Texas), l. 1925 – USA ⊐ Falk.
Wescott, *William*, sculptor, f. 1947 – USA
⊐ Falk.
Wese, *Caspar* → Weese, *Caspar*
Wese, *Ignatz* → Weese, *Ignatz*
Wesel, *Adriaen van*, wood carver, * about
1417, l. 1489 – NL ⊐ DA XXXIII.
Wesel, *Carl Ehrenfried* → Weßel, *Carl
Ehrenfried*
Wesel, *Carl Gotthelff* → Weßel, *Carl
Gotthelff*
Wesel, *Hans* → Wessel, *Hans* (1553)
Wesel, *Henriette*, painter, graphic artist,
* 10.1.1936 Stegersbach (Burgenland)
– A ⊐ Fuchs Maler 20.Jh. IV.
Wesel, *Hermann Wynrich von* (Merlo) →
Wynrich, *Hermann*
Wesel, *Petronella Wilhelmina van*,
painter, * 19.5.1849 Sneek (Friesland),
† 16.6.1930 Den Haag (Zuid-Holland)
– NL ⊐ Scheen II.
Weseler, *Günter*, painter, architect,
* 2.4.1930 Allenstein – D
⊐ ContempArtists; Vollmer VI.
Weseloh, *Uta*, ceramist, * 1956 Hamburg
– D ⊐ WWCCA.
Weselow, *Hans*, goldsmith, f. 1568,
l. 1592 – D ⊐ Focke; ThB XXXV.
Weselý, *Václav* → Veselý, *Václav* (1803)
Wesemael, *J. de*, copyist, f. 4.12.1346
– B ⊐ Bradley III.
Wesemann, *Alfred*, animal painter, etcher,
* 5.2.1874 Wien, l. before 1942 –
A ⊐ Fuchs Maler 19.Jh. Erg.-Bd II;
Fuchs Maler 19.Jh. IV; ThB XXXV.
Wesenberg, *Albertine*, flower painter,
* 5.5.1859 Kopenhagen, † 16.5.1940
Kopenhagen – DK ⊐ Vollmer V.
Wesep → Weesop
Weser, *Ernst Christian*, painter,
* 12.11.1783 Dresden, † 23.12.1860
Dresden – D ⊐ Schidlof Frankreich;
ThB XXXV.
Vesey, *William* → Vesey, *William*
Weske, *Friedr. Christian* → Weschke,
Friedr. Christian
Weske, *John R.*, painter, * 1899 Berne
(Oldenburg) – D, USA ⊐ Wietek.
Weslake, *Charlotte*, architectural
painter, fruit painter, still-life painter,
f. 1836, l. 1870 – GB ⊐ Johnson II;
Pavière III.1; ThB XXXV; Wood.
Weslake, *Mary*, painter, f. 1866 – GB
⊐ Wood.
Wesley, *Christian Charles*, architect,
* 1878, † 1945 – GB ⊐ DBA.
Wesley, *Fernand*, painter, master
draughtsman, graphic artist, * 1894
Brüssel, † 1983 Dilbeek – B ⊐ DPB II.
Wesley, *J.*, steel engraver, f. 1828, l. 1831
– GB ⊐ Lister.

Wesman, *Carl*, pewter caster, f. 1769 – S
⊐ ThB XXXV.
Wesman, *Peter*, goldsmith, silversmith,
* Schweden, f. 20.3.1805, † 1811 – DK
⊐ Bøje I.
Wesman, *Wilhelmus*, painter, * 8.2.1915
Rotterdam (Zuid-Holland) – NL
⊐ Scheen II.
Wesmannus, *Ludovicus Ægidii Ottho* →
Otto, *Ludovicus Ægidii*
Wesner, *Konrad*, stucco worker, f. 1579,
l. 1580 – D ⊐ ThB XXXV.
Wesnitzer, *David*, bell founder, f. 1636
– A ⊐ ThB XXXV.
Wesp, *Guido*, painter, * 23.12.1883
Graz, † 5.7.1963 Wien – A
⊐ Fuchs Geb. Jgg. II.
Wespin, *Guillaume de*, sculptor, architect,
* about 1570 Dinant, † 29.9.1643 or
1644 Dinant – B, NL ⊐ DA XXXIII.
Wespin, *Jean de* (Tabacchetti, Giovanni),
sculptor, * about 1568 or 1569
Dinant, † 1615 Valsesia – B, I, NL
⊐ DA XXXIII; Schede Vesme IV;
ThB XXXV.
Wespin, *Nicolas de* (Tabacchetti,
Nicola), sculptor, * about 1577 or
1578, l. 13.10.1628 – B, I, NL
⊐ Schede Vesme IV.
Wespiser, *Vera Petrova*, painter,
f. before 1980, l. 1982 – F, BG
⊐ Bauer/Carpentier VI.
Wespnade, *John* → Wyspenade, *John*
Wess, *Glenys*, painter, f. 1952 – GB
⊐ Spalding.
Wess, *Jim*, sculptor, * 1933 Kirkby
(Liverpool) – GB ⊐ Spalding.
Wessang, *Paul*, painter, * 4.9.1919 Belfort
(Haut-Rhin), † 24.6.1981 St-Louis – F
⊐ Bauer/Carpentier VI.
Weßbecher, *Friedrich*, painter, sculptor,
* 1950 Karlsruhe – D ⊐ Nagel.
Wessberg, *Torsten* (Wessberg, Torsten
Uno), portrait painter, landscape painter,
marine painter, graphic artist, * 1.9.1891
Torslanda (Bohuslän), l. 1961 – S
⊐ Konstlex.; SvK; SvKL V; Vollmer V.
Wessberg, *Torsten Uno* (SvKL V) →
Wessberg, *Torsten*
Wessbohn, *Owe* (Wessbohn, Owe
Emanuel), painter, master draughtsman,
graphic artist, * 9.10.1913 Malmö – S
⊐ Konstlex.; SvK; SvKL V.
Wessbohn, *Owe Emanuel* (SvKL V) →
Wessbohn, *Owe*
Wessel, *Adriaen van*, sculptor, * Den
Haag, f. 1694, l. 1696 – NL
⊐ ThB XXXV.
Wessel, *Bernhard*, sculptor, * 1.2.1795
Osnabrück, † about 1860 Osnabrück – D
⊐ ThB XXXV.
Wessel, *Bessie Huber*, painter, * 7.1.1889
or 7.6.1889 Brookville (Indiana), l. 1947
– USA ⊐ EAAm III; Falk.
Wessel, *Birgit* → Wessel, *Birgit Hanna
Maria*
Wessel, *Birgit Hanna Maria*, textile
artist, * 10.10.1911 Stockholm – S,
N ⊐ NKL IV.
Wessel, *Carin* (Wessel, Carin Erikka),
textile artist, * 11.6.1944 Oslo – N
⊐ NKL IV.
Wessel, *Carin Erikka* (NKL IV) →
Wessel, *Carin*
Wessel, *Carl Ehrenfried* → Weßel, *Carl
Ehrenfried*
Weßel, *Carl Ehrenfried*, porcelain
painter, flower painter, * 2.2.1732 (?),
† 21.12.1791 Meißen – D ⊐ Rückert.

Wessel, *Carl Emil*, architect, * 15.1.1831
Helsingör, † 22.5.1867 Helsingør – DK
⊐ ThB XXXV.
Weßel, *Carl Gotthelff*, porcelain painter,
* 1695 Dresden, † 26.10.1753 Meißen
– D ⊐ Rückert.
Weßel, *Christiana Friedericka*, porcelain
painter, f. 1.1.1769, l. 16.9.1778 – D
⊐ Rückert.
Weßel, *Dorothea Sophia*, porcelain painter,
f. 4.1768, l. 5.1769 – D ⊐ Rückert.
Wessel, *Edith Wilhelmine* → Willumsen,
Edith
Wessel, *Erich*, painter, graphic
artist, * 26.4.1906 Hamburg – D
⊐ Vollmer V.
Wessel, *Erik*, painter, graphic artist,
* 1.6.1940 Oslo – N ⊐ NKL IV.
Wessel, *Georg Gerhart* (Wessel, Gerhard
George), sculptor, * about 1744
Osnabrück or Hollenstede, † 24.4.1811
Osnabrück – D, GB ⊐ Gunnis;
ThB XXXV.
Wessel, *Gerhard George* (Gunnis) →
Wessel, *Georg Gerhart*
Wessel, *Gösta*, painter, * 1944 – S
⊐ SvKL V.
Wessel, *Hans* (1553), goldsmith, founder,
* Lübeck, f. 1553, † before 24.6.1587
– D ⊐ ThB XXXV.
Wessel, *Hans* (1554), goldsmith, f. 1554,
l. 1558 – DK ⊐ Bøje I.
Wessel, *Heinrich Friedrich Wilhelm*,
painter, * 1794 Hamburg-Altona, l. 1811
– D ⊐ ThB XXXV.
Wessel, *Henry* (1848), wood engraver,
f. 1848 – USA ⊐ Groce/Wallace.
Wessel, *Henry* (1942), photographer,
* 28.7.1942 Teaneck (New Jersey) –
USA ⊐ Naylor.
Wessel, *Herman* (Vollmer V) → Wessel,
Herman Henry
Wessel, *Herman Henry* (Wessel, Herman),
painter, etcher, * 16.1.1878 or 16.6.1878
Vincennes (Indiana), l. 1947 – USA
⊐ EAAm III; Falk; Vollmer V.
Wessel, *Hermen*, smith, f. 1480, l. 1482
– D ⊐ Focke.
Wessel, *Hieronymus* → Wessel, *Jeronimus*
Wessel, *Isaac van*, painter, f. 8.11.1670,
l. 1671 – NL ⊐ ThB XXXV.
Wessel, *Jakob*, portrait painter, restorer,
* before 1710 Danzig, † 1780 Danzig
– D, PL ⊐ ThB XXXV.
Wessel, *Jean-François*, goldsmith,
* 9.7.1737 Genf, † 26.2.1810 – CH
⊐ Brun III.
Wessel, *Jeronimus*, goldsmith, silversmith,
* before 30.9.1645 Stockholm, † before
31.7.1701 Stockholm – S ⊐ SvKL V.
Wessel, *Joachim*, goldsmith,
f. 1613, † before 1619 – RUS, D
⊐ ThB XXXV.
Weßel, *Johanna Christina*, porcelain
painter, f. 10.1767, l. 31.10.1779 – D
⊐ Rückert.
Weßel, *Johanna Dorothea*, porcelain
painter, f. 1774, l. 1777 – D ⊐ Rückert.
Wessel, *Johanna Eleonora*, repairer,
f. 4.1767, l. 15.4.1781 – D ⊐ Rückert.
Wessel, *Klaus*, carpenter, f. about 1593
– D ⊐ ThB XXXV.
Wessel, *Lommeral v.*, goldsmith, armourer,
f. 1572, l. 1588 – DK ⊐ Bøje I.
Wessel, *Ludwig Cornelius*, painter,
* 29.6.1856 Düsseldorf, † 1.7.1926
– D ⊐ ThB XXXV.
Wessel, *Margarete*, graphic artist,
* 3.9.1895 Pobethen – RUS, D
⊐ ThB XXXV.

Wessel, *Wilhelm (1564),* form cutter, illuminator, printmaker, * 1564, † 1626 – D ⌺ ThB XXXV; Zülch.

Wessel, *Wilhelm (1904),* painter, graphic artist, * 1904 Iserlohn – D ⌺ KüNRW I; Vollmer V.

Wessel-Fougstedt, *Erik* (Konstlex.) → **Fougstedt,** *Erik*

Wessel-Fougstedt, *Erik Olof* → **Fougstedt,** *Erik*

Wessel-Zumloh, *Irmgard,* painter, * 3.8.1907 Förde-Grevenbrück, † 30.5.1980 Iserlohn – D ⌺ KüNRW I; Vollmer V.

Wesselaar, *H.,* painter, sculptor, f. before 1944 – NL ⌺ Mak van Waay.

Wesselényi, *Eszter* → **Tonzor,** *Eszter*

Wesselényi Tonzor, *Eszter,* miniature sculptor, * 1.12.1900 Tenke (Ungarn) – H, RO ⌺ ThB XXXV.

Wesselhoeft, *Johanna Charlotte* → **Frommann,** *Johanna Charlotte*

Wesselhoeft, *Mary Fraser,* glass painter, artisan, etcher, * 15.2.1873 Boston (Massachusetts), † 23.3.1971 Santa Barbara (California) – USA ⌺ Falk; Hughes; ThB XXXV.

Wesseli, *Josef,* copper engraver, * 1792, l. 1821 – CZ ⌺ Toman II.

Wesseling, *Dirk* → **Wesseling,** *Dirk Hendrik Leendert*

Wesseling, *Dirk Hendrik Leendert,* watercolourist, medalist, * 9.5.1899 Bussum (Noord-Holland), l. before 1970 – NL ⌺ Scheen II.

Wesseling, *Dorothea Herbertine,* watercolourist, * 4.10.1917 Amsterdam (Noord-Holland) – NL, ET, I ⌺ Scheen II (Nachtr.).

Wesseling, *Hendrik Jacob,* painter, * 16.7.1923 Bussum (Noord-Holland) – NL ⌺ Scheen II.

Wesseling, *Hendrik Jan* (Wesselink, Hendrik Jan; Wesselink, Henrik Jan), etcher, portrait painter, still-life painter, landscape painter, master draughtsman, decorative painter, illustrator, * 26.2.1881 Haarlem (Noord-Holland), † 26.6.1950 Haarlem (Noord-Holland) – NL ⌺ Mak van Waay; Scheen II; ThB XXXV; Vollmer V; Waller.

Wesseling, *Hendrike Louise,* master draughtsman, commercial artist, * 25.11.1914 Banjoe Biroe Ambarawa (Java?) – RI, NL, A ⌺ Scheen II.

Wesseling, *Johan Cornelis,* watercolourist, master draughtsman, etcher, sculptor, * 11.9.1936 De Bilt (Utrecht) – NL ⌺ Scheen II.

Wesseling, *Riek* → **Wesseling,** *Hendrike Louise*

Wesselink, *Hendrik Jan* (Mak van Waay) → **Wesseling,** *Hendrik Jan*

Wesselink, *Henrik Jan* (Vollmer V) → **Wesseling,** *Hendrik Jan*

Wesselink, *Morten,* jeweller, f. 1601, l. 1602 – DK ⌺ Bøje I.

Wesselius, *Hermanus,* painter, * 14.5.1858 Amsterdam (Noord-Holland), † 6.5.1919 Baarn (Utrecht) – NL ⌺ Scheen II.

Wessell, *Bernhard* → **Wessel,** *Bernhard*

Wessell, *Georg Gerhart* → **Wessel,** *Georg Gerhart*

Wesselmann, *Tom* (EAPD) → **Wesselmann,** *Tom*

Wesselmann, *Ludwig,* sculptor, * 1821 Bremen, l. 1846 – D ⌺ ThB XXXV.

Wesselmann, *Tom* (Wesselman, Tom), painter, sculptor, graphic artist, * 23.2.1931 Cincinnati (Ohio) – USA ⌺ ContempArtists; DA XXXIII; EAPD.

Wesselowa, *Nina Leonidowna* (Vollmer VI) → **Veselova,** *Nina Leonidovna*

Wessels, *Arend (1565),* book printmaker, f. 1565, l. 1589 – D ⌺ Focke.

Wessels, *Arend (1638),* book printmaker, f. 1638, † 1680 – D ⌺ Focke.

Wessels, *Bettina,* portrait painter, sculptor, * 25.1.1920 London – ZA ⌺ Vollmer VI.

Wessels, *Elizabeth Johanna Maria,* watercolourist, master draughtsman, * about 7.10.1918 Rotterdam (Zuid-Holland), l. before 1970 – NL ⌺ Scheen II.

Wessels, *Erich,* painter, * 1906 Wuppertal-Elberfeld, † 1963 Sindelfingen – D ⌺ Nagel.

Wessels, *Frans,* wood engraver, copper engraver, * Amsterdam or Amsterdam(?), f. 1788, l. 1811 – NL ⌺ ThB XXXV; Waller.

Wessels, *Fred* → **Wessels,** *Fredrik Gustaaf Jan*

Wessels, *Fredrik Gustaaf Jan,* painter, * 3.4.1937 Hilversum (Noord-Holland) – NL ⌺ Scheen II.

Wessels, *Gerrit Hilvertus,* painter, * 15.2.1904 Almelo (Overijssel), † about 13.11.1944 Hilversum (Noord-Holland) – NL ⌺ Scheen II.

Wessels, *Glen Anthony* (Falk) → **Wessels,** *Glenn Anthony*

Wessels, *Glenn Anthony* (Wessels, Glen Anthony; Wessls, Glenn Anthony), fresco painter, designer, decorator, etcher, master draughtsman, * 15.12.1895 Kapstadt, † 23.7.1982 Placerville (California) – USA, ZA ⌺ EAAm III; Falk; Hughes.

Wessels, *Hendrik,* wood engraver, copper engraver, * Amsterdam(?), f. 1770, l. about 1800 – NL ⌺ Waller.

Wessels, *Johan (1602),* book printmaker, f. 1602, † before 25.4.1626 – D ⌺ Focke.

Wessels, *Johan (1674),* book printmaker, f. 1674, † 1709 – D ⌺ Focke.

Wessels, *Leenderd,* painter, * 12.10.1835 Breda (Noord-Brabant), † after 1868 Breda (Noord-Brabant) – NL, B ⌺ Scheen II.

Wessely, goldsmith(?), f. 1867 – A ⌺ Neuwirth Lex. II.

Wessely, *Anton,* animal painter, watercolourist, * 25.2.1848 Wien, † 13.7.1908 Wien – A ⌺ Fuchs Maler 19.Jh. Erg.-Bd II; Fuchs Maler 19.Jh. IV; ThB XXXV.

Wessely, *Augustin,* goldsmith(?), f. 1891 – A ⌺ Neuwirth Lex. II.

Wessely, *Eduard* (Veselý, Eduard), sculptor, * 2.2.1817 Pirkstein, † 24.10.1892 Prag – CZ ⌺ ThB XXXV; Toman II.

Wessely, *Josef Eduard (1826),* painter, engraver, * 8.5.1826 Mlýně, † 1895 – CZ ⌺ Toman II.

Wessely, *Julius,* portrait painter, * Hamburg-Altona, f. 1821, l. 1830 – D ⌺ ThB XXXV.

Wessely, *Karl (1865),* goldsmith(?), f. 1865 – A ⌺ Neuwirth Lex. II.

Wessely, *Karl (1919)* (Wessely, Karl), goldsmith, jeweller, f. 1919 – A ⌺ Neuwirth Lex. II.

Wessely, *Rudolf (1865),* history painter, * 29.1.1865 Wien, l. 1889 – D, A ⌺ Fuchs Maler 19.Jh. IV; ThB XXXV.

Wessely, *Rudolf (1894),* landscape painter, portrait painter, * 30.12.1894 Wien, † 12.6.1974 Wien – A ⌺ Fuchs Geb. Jgg. II; ThB XXXV.

Wessely, *Winfried,* painter, graphic artist, * 2.5.1955 Groß-Enzersdorf (Nieder-Österreich) – A ⌺ Fuchs Maler 20.Jh. IV.

Wessem, *Henriëtte Jacqueline van,* painter, * 11.7.1860 Amsterdam (Noord-Holland), † 11.7.1944 Laren (Gelderland) – NL ⌺ Scheen II.

Wessem, *Pieter van,* landscape painter, * 25.6.1835 Tiel (Gelderland), † about 29.1.1892 Tiel (Gelderland) – NL ⌺ Scheen II.

Wessem, *Willem van,* etcher, master draughtsman, * before 22.6.1725 Amsterdam (Noord-Holland), † before 26.1.1787 Amsterdam (Noord-Holland) – NL ⌺ Scheen II; ThB XXXV; Waller.

Wessen, ebony artist, f. 1701 – F ⌺ ThB XXXV.

Wessenberg, *Jule,* painter, f. before 1939 – USA ⌺ Hughes.

Wessendorp, *Jan* → **Wessendorp,** *Johannes George*

Wessendorp, *Johannes George,* painter, master draughtsman, sculptor, ceramist, * 21.10.1940 Soerabaja (Java) – RI, NL, B ⌺ Scheen II.

Wessenigg, *Matthias* → **Wessiken,** *Matthias*

Wesser, *Emil,* porcelain painter(?), glass painter(?), leather artist(?), f. 1879, l. 1894 – D ⌺ Neuwirth II.

Wesser, *Ethelyn H.,* sculptor, f. 1921 – USA ⌺ Falk.

Weßhaupt, *Andreas* → **Wyßhaupt,** *Andreas*

Wessicken, *Josef,* architect, * 10.8.1837 Salzburg, † 19.10.1918 Salzburg – A, D ⌺ ThB XXXV.

Wessiken, *Matthias,* cabinetmaker, * about 1739, † 3.1815 Salzburg – A ⌺ ThB XXXV.

Wessing, *Koen,* photographer, * 26.1.1942 Amsterdam – NL ⌺ DA XXXIII.

Wessinger, *Matthias* → **Wessiken,** *Matthias*

Wessinger, *Robert,* portrait painter, genre painter, landscape painter, * 1825 Asperg, † 1894 Darmstadt – D ⌺ Nagel; ThB XXXV.

Wesske, *Jeremias (1664)* (Wesske, Jeremias (der Ältere)), pewter caster, f. 1664, † 1693 – PL ⌺ ThB XXXV.

Wesslén, *Börje* → **Veslen,** *Börje*

Wessler, *Hans,* goldsmith, glass cutter, f. 30.12.1613, † 1632 – D ⌺ ThB XXXV.

Wessls, *Glenn Anthony* (EAAm III) → **Wessels,** *Glenn Anthony*

Wessman, *Hans,* clockmaker, f. 1765, † 1805 – S ⌺ ThB XXXV.

Weßner, *Alfred,* illustrator, * 1873 Ostrau (Meißen), † 1940 Halberstadt – D ⌺ Ries.

Wessner, *G.,* goldsmith(?), f. 1878, l. 1886 – A ⌺ Neuwirth Lex. II.

Wessner, *Gottfried,* goldsmith(?), f. 1876 – A ⌺ Neuwirth Lex. II.

Wessner, *Gustav Adolph,* woodcutter, * 31.12.1844 Leipzig, † 26.6.1874 Dresden – D ⌺ ThB XXXV.

Weßner-Collenbey, *Alfred* → **Weßner,** *Alfred*

Wessnin, *Alexander* (ThB XXXV) → **Vesnin,** *Aleksandr Aleksandrovič*

Wessnin, *Alexander A.* (Vollmer VI) → **Vesnin,** *Aleksandr Aleksandrovič*

Wessnin, *Leonid A.* (Vollmer VI) →
Vesnin, *Leonid Aleksandrovič*

Wessnin, *Leonid Alexandrowitsch* (ThB
XXXV) → **Vesnin,** *Leonid Aleksandrovič*

Wessnin, *Victor A.* (Vollmer VI) →
Vesnin, *Viktor Aleksandrovič*

Wessnin, *Viktor* → **Vesnin,** *Viktor
Aleksandrovič*

Wesson, *Edward,* painter, commercial
artist, * 29.4.1910 Blackheath (Kent) or
Blackheath (London) – GB ⌑ Spalding;
Vollmer VI.

Wesson, *Grace E.,* painter, illustrator,
f. 1924 – USA ⌑ Falk.

Wesström, *Alf* → **Wesström,** *Sven Alf
Vilhelm*

Wesström, *Bengt* → **Wesström,** *Bengt
Gustav*

Wesström, *Bengt Gustav,* painter,
* 18.12.1888 Stöde, l. 1958 – S
⌑ SvKL V.

Wesström, *Sven Alf Vilhelm,* painter,
master draughtsman, * 30.12.1915
Tortuna – S ⌑ SvKL V.

Wessum, *Jan van* (Wessum, Johannes
Ignatius Maria van), caricaturist, painter,
illustrator, cartoonist, * 1.2.1932 Den
Haag (Zuid-Holland) – NL ⌑ Flemig;
Scheen II.

Wessum, *Johannes Ignatius Maria van*
(Scheen II) → **Wessum,** *Jan van*

West (1811) (West), miniature painter,
silhouette artist, f. 1811 – GB
⌑ ThB XXXV.

West (1820) (West (Mistress)), portrait
painter, f. about 1820 – USA
⌑ Groce/Wallace.

West (1877), steel engraver, f. 1877 – GB
⌑ Lister.

West, *A. (1880),* painter, f. 1880 – GB
⌑ Wood.

West, *A. (1894)* (West, A.), porcelain
painter (?), f. 1894 – D ⌑ Neuwirth II.

West, *Alexander,* landscape painter,
f. 1880, l. 1884 – GB ⌑ Wood.

West, *Alexander George,* marine
painter, * 12.2.1821, l. 1848 – GB
⌑ Brewington.

West, *Alice,* fruit painter, f. 1853 – GB
⌑ Pavière III.1; Wood.

West, *Alice (1889)* (Johnson II) → **West,**
Alice L.

West, *Alice L.* (West, Alice (1889)),
animal painter, genre painter, f. 1889,
l. 1892 – GB ⌑ Johnson II; Wood.

West, *Alice Moore,* painter, * 10.10.1911
St. Albans (Hertfordshire) – GB
⌑ Vollmer VI.

West, *Amy M.,* miniature painter, f. 1907
– GB ⌑ Foskett.

West, *Andreas Frederik,* goldsmith,
* about 1788, † 1874 – DK ⌑ Bøje II.

West, *B.,* silversmith, f. 1770 – USA
⌑ ThB XXXV.

West, *Benjamin (1738)* (West, Benjamin),
history painter, portrait painter,
lithographer, mezzotinter, * 10.10.1738
or 1748 Springfield (Pennsylvania),
† 10.3.1820 or 11.3.1820 London
– USA, GB, I, F ⌑ DA XXXIII;
EAAm III; ELU IV; Foskett; Grant;
Lister; Mallalieu; Samuels; ThB XXXV;
Waterhouse 18.Jh..

West, *Benjamin Franklin,* marine painter,
* 15.6.1818 Salem (Massachusetts),
† 6.4.1854 Salem (Massachusetts)
or Fremont (California) – USA
⌑ Brewington; Groce/Wallace; Hughes.

West, *Berl* → **West,** *Bernhard*

West, *Bernhard,* goldsmith,
jeweller, f. 1895, l. 1898 – A
⌑ Neuwirth Lex. II.

West, *Bernice,* sculptor, * 26.4.1906 New
York – USA ⌑ Falk.

West, *Blanche C.,* painter, f. 1876, l. 1882
– GB ⌑ Johnson II; Wood.

West, *Brigitte,* fresco painter, * 21.1.1901
Kopenhagen – DK ⌑ Vollmer V.

West, *C.* → **West,** *Benjamin* (1738)

West, *C.,* painter, f. 1787, l. 1801 – GB
⌑ Grant; Waterhouse 18.Jh..

West, *Charles (1750),* engraver, * about
1750, l. 1782 – GB ⌑ ThB XXXV.

West, *Charles (1787),* landscape painter,
f. 1787 – GB ⌑ Grant.

West, *Charles Massey* (West, Charles
Massey (Junior)), painter, sculptor
* 5.12.1907 Centreville (Maryland) –
USA ⌑ Falk.

West, *Charles W.,* painter, f. 1880,
l. 1882 – GB ⌑ Johnson II; Wood.

West, *Clifford Bateman,* painter,
* 4.7.1916 Cleveland (Ohio) – USA
⌑ Falk.

West, *Clifton John,* architect, * about
1830, l. 1868 – GB ⌑ DBA.

West, *David,* landscape painter, marine
painter, watercolourist, * 1868
Lossiemouth (Morayshire), † 8.10.1936
Lossiemouth (Morayshire) – GB
⌑ Mallalieu; McEwan; Vollmer V;
Wood.

West, *David (1939),* painter, modeller,
* 1939 London – GB ⌑ Spalding.

West, *E. (1858)* (West, E.), landscape
painter, f. 1858 – GB ⌑ Johnson II;
Wood.

West, *E. de L.,* painter, f. 1877 – GB
⌑ Johnson II.

West, *Edgar,* miniature painter, f. 1828
– GB ⌑ Foskett.

West, *Edgar (1877)* → **West,** *Frederick E.*

West, *Edgar E.,* painter, f. 1857, l. 1881
– GB ⌑ Johnson II; Mallalieu; Wood.

West, *Eliza* → **Thurston,** *Eliza*

West, *F. B.,* painter, f. 1845 – GB
⌑ Johnson II; Wood.

West, *Fannie A.,* painter, † 8.4.1925
Philadelphia (Pennsylvania) – USA
⌑ Falk.

West, *Ferdinandus,* painter, f. 1637,
l. 1672 – NL ⌑ ThB XXXV.

West, *Francis,* painter, * 1936 Schottland
– GB ⌑ Spalding.

West, *Francis Robert,* portrait painter,
master draughtsman, * 1749 (?)
Dublin, † 24.1.1809 Dublin –
IRL ⌑ Strickland II; ThB XXXV;
Waterhouse 18.Jh..

West, *Frank G.,* painter, f. 1951 – USA
⌑ Dickason Cederholm.

West, *Franz,* painter, graphic
artist, * 16.2.1946 Wien – A
⌑ Fuchs Maler 20.Jh. IV.

West, *Frederick,* engraver, * about
1825 Deutschland, l. 1860 – USA
⌑ Groce/Wallace.

West, *Frederick E.,* landscape painter,
f. 1882 – GB ⌑ Wood.

West, *Fridrich Christian Elisaus,*
goldsmith, silversmith, * 1788 Sørum,
† 1859 – DK ⌑ Bøje II.

West, *G.,* artist, lithographer (?), f. 1846
– USA ⌑ Groce/Wallace.

West, *Geo.* (Mistress) → **Percy,** *Isabelle*

West, *George Herbert,* architect, * 1845,
† 1927 – GB ⌑ DBA.

West, *George Parsons* (Mistress) →
Percy, *Isabelle*

West, *George R.,* topographical
draughtsman, master draughtsman,
f. 1852, l. 1857 – USA ⌑ Brewington.

West, *George William,* portrait painter,
miniature painter, * 22.1.1770 St.
Andrew's Parish (Maryland), † 1.8.1795
– USA ⌑ Groce/Wallace.

West, *Gertrude,* flower painter,
* 18.3.1872 Birmingham – GB
⌑ Pavière III.2; ThB XXXV.

West, *Gladys M. G.,* decorator,
* 24.8.1897 Philadelphia (Pennsylvania),
l. 1940 – USA ⌑ Falk; ThB XXXV.

West, *H. T.,* topographical draughtsman,
landscape painter, master draughtsman,
f. 1831, l. 1836 – GB ⌑ Grant;
Johnson II; Mallalieu.

West, *Harold Edward,* painter, graphic
artist, artisan, * 16.10.1902 Honey Grove
(Texas) – USA ⌑ EAAm III; Falk.

West, *Helen (1915),* painter, f. 1915 –
USA ⌑ Falk.

West, *Helen (1926),* watercolourist,
landscape painter, * 1926 Melbourne
(Victoria) – AUS, USA ⌑ Samuels.

West, *Ignaz,* goldsmith (?), f. 1898 – A
⌑ Neuwirth Lex. II.

West, *Isaac van,* painter, master
draughtsman, * 21.8.1891 Amsterdam
(Noord-Holland), l. before 1970 – NL,
D ⌑ Scheen II.

West, *Isabelle Clark Percy,* painter,
lithographer, etcher, * 6.11.1882
Alameda (California), † 15.8.1976
Greenbrae (California) – USA
⌑ Hughes.

West, *J. B.,* landscape painter, caricaturist,
f. 1804, l. 1828 – GB ⌑ Grant; Houfe;
Johnson II.

West, *J. C.,* topographer, f. 1826 – GB
⌑ Houfe.

West, *J. G. T.,* architect, f. 1884, l. 1896
– GB ⌑ DBA.

West, *J. H.,* sculptor, f. 1825, l. 1827
– GB ⌑ Johnson II.

West, *J. Walter* (Johnson II) → **West,**
Walter (1860)

West, *James (1815),* painter, f. 1815,
l. 1827 – GB ⌑ McEwan.

West, *James (1883),* designer, f. 1883
– GB ⌑ Wood.

West, *James (1920),* painter, f. 1920
– USA ⌑ Hughes.

West, *James B. (1850),* engineer, f. 9.1850
– ZA ⌑ Gordon-Brown.

West, *James B. (1851),* watercolourist,
f. 1.8.1851 – ZA ⌑ Gordon-Brown.

West, *James G.,* painter, f. 1927 – USA
⌑ Falk.

West, *Jean Dayton,* portrait painter, etcher,
master draughtsman, * 17.3.1894 Salt
Lake City (Utah), l. 1947 – USA
⌑ Falk.

West, *Johann,* carver, f. 1672 – CZ, RO,
H ⌑ ThB XXXV.

West, *Johannes Hendrick van* (ThB
XXXV) → **West,** *Johannes Hendrik
van*

West, *Johannes Hendrik van* (West,
Johannes Hendrick van), genre painter,
portrait painter, master draughtsman,
* 30.9.1803 Den Haag (Zuid-Holland),
† 1881 Den Haag (Zuid-Holland) – NL
⌑ Scheen II; ThB XXXV.

West, *John (1778),* topographer, * 1778,
† 1845 – CDN ⌑ Harper.

West, *John (1795)* (West, John (1800)),
landscape painter, miniature painter,
f. 1795, l. 1830 – GB ⌑ Foskett;
Mallalieu.

West, *John B.*, miniature painter, f. 1814 – USA ⊡ Groce/Wallace.

West, *Joseph (1797)*, watercolourist, * 1790(?) or 1797, l. 1834 – GB ⊡ Grant; ThB XXXV.

West, *Joseph (1882)*, watercolourist, landscape painter, animal painter, * 27.4.1882 or 1892 Farnhill (Yorkshire), l. before 1961 – GB ⊡ ThB XXXV; Turnbull; Vollmer V.

West, *Joseph Walter* (Houfe; Lister; Mallalieu; Turnbull; Windsor; Wood) → **West,** *Walter* (1860)

West, *Leonard A.* (Mistress) → **West,** *Jean Dayton*

West, *Levon*, etcher, painter, photographer, lithographer, * 3.2.1900 Centerville (South Dakota), † 1968 New York(?) – USA ⊡ EAAm III; Falk; Samuels; Vollmer V.

West, *Libbie*, artist, f. before 1871 – USA ⊡ Hughes.

West, *Louise*, painter, * Baltimore (Maryland), f. 1925 – USA ⊡ Falk.

West, *Lowren*, painter, * 28.2.1923 New York – USA ⊡ EAAm III; Samuels; Vollmer VI.

West, *M. P.*, portrait painter, f. 1837, l. 1839 – GB ⊡ Johnson II; Mallalieu; Wood.

West, *Margaret* → **Kinney,** *Margaret*

West, *Margaret (1936)*, jeweller, * 31.8.1936 Melbourne (Victoria) – AUS ⊡ DA XXXIII.

West, *Margaret W.* (Falk) → **Kinney,** *Margaret*

West, *Mary Frances* → **Pratt,** *Mary*

West, *Maud Astley*, flower painter, f. 1880, l. 1916 – GB ⊡ Houfe; Mallalieu; Pavière III.2; Wood.

West, *Maud S.*, painter, f. 1938 – USA ⊡ Falk.

West, *Michael*, painter, * about 1791, l. 1814 – IRL ⊡ Strickland II; ThB XXXV.

West, *Oskar*, master draughtsman, painter, * 1.7.1895 Frändefors, † 1959 Vänersborg – S ⊡ SvKL V.

West, *Pennerton*, painter, * 1913 – USA ⊡ Vollmer VI.

West, *Peter B.*, animal painter, landscape painter, * 1833 or 1837 Bedford (England), † 3.10.1913 Albion (New York) – GB, USA ⊡ Falk; ThB XXXV.

West, *Peter Christian*, goldsmith, * about 1805 Køge, † 1841 Maribo – DK ⊡ Bøje II.

West, *R. C.*, engraver, f. before 1849 – USA ⊡ Groce/Wallace.

West, *Raphael Lamar* (West, Raphael Lamarr), painter, etcher, lithographer, * 8.4.1766 or 1769 London, † 22.5.1850 Bushey Heath – GB ⊡ EAAm III; Groce/Wallace; Lister; ThB XXXV; Waterhouse 18.Jh..

West, *Raphael Lamarr* (EAAm III; Groce/Wallace; Waterhouse 18.Jh.) → **West,** *Raphael Lamar*

West, *Richard Whatley*, landscape painter, * 18.1.1848 Dublin, † 2.1905 Alassio – IRL, I ⊡ Johnson II; Strickland II; ThB XXXV; Wood.

West, *Richard William*, painter, etcher, * 22.5.1887 Aberdeen, † 1970 – GB ⊡ McEwan; Vollmer V.

West, *Robert* → **West,** *Raphael Lamar*

West, *Robert (1736)*, topographical draughtsman, master draughtsman, f. 1736, l. 1739 – GB ⊡ Grant; ThB XXXV.

West, *Robert (1738)*, architect, f. 1738, l. 1739 – GB ⊡ Colvin.

West, *Robert (1744)*, master draughtsman, * Waterford (Ireland), f. 1735, † 1770 Dublin – IRL ⊡ Strickland II; ThB XXXV; Waterhouse 18.Jh..

West, *Robert (1752)*, stucco worker, f. 1752, † 1790 Dublin – IRL ⊡ DA XXXIII.

West, *Robert Lucius* → **West,** *Francis Robert*

West, *Robert Lucius*, miniature painter, * about 1770 or about 1774 Dublin, † 3.6.1850 – IRL, GB ⊡ Foskett; Grant; Schidlof Frankreich; Strickland II; ThB XXXV.

West, *Samuel*, portrait painter, history painter, * about 1810 Cork, † 1869 – GB ⊡ Johnson II; Mallalieu; McEwan; Strickland II; ThB XXXV; Wood.

West, *Samuel S.*, portrait painter, f. 1818, l. 1830 – USA ⊡ Groce/Wallace; ThB XXXV.

West, *Sara A.*, miniature painter, f. 1903 – GB ⊡ Foskett.

West, *Sarah Jesse*, painter, * Toledo, f. 1919 – USA ⊡ Falk.

West, *Sophie*, landscape painter, * 1825 Paris, † 12.5.1914 Pittsburgh (Pennsylvania) – USA, F ⊡ Falk; Groce/Wallace; Karel; ThB XXXV.

West, *Temple (1739)*, painter, * 1739 or about 1740, † 17.9.1783 London – GB ⊡ Grant; ThB XXXV; Waterhouse 18.Jh..

West, *Temple (1982)*, marine painter, f. before 1982 – AUS ⊡ Brewington.

West, *Theoris*, painter, graphic artist, f. 1971 – USA ⊡ Dickason Cederholm.

West, *Thomas*, architect, f. 1805, l. 1807 – GB ⊡ Colvin.

West, *Thomas Alfred*, portrait painter, * Manchester, f. before 1934, l. before 1961 – GB ⊡ Vollmer V.

West, *Victor* (Brun III) → **Wüest,** *Victor*

West, *Virgil William*, painter, * 18.6.1893 Benkelman (Nebraska), † 1955 Sonora (California) – USA ⊡ Hughes.

West, *W.* (Bradshaw 1824/1892) → **West,** *William* (1801)

West, *Walter (1860)* (West, Joseph Walter; West, J. Walter; West, Walter), etcher, mezzotinter, lithographer, artisan, illustrator, landscape painter, genre painter, bookplate artist, * 1860 Kingston-upon-Hull (Humberside), † 27.6.1933 Northwood (Middlesex) – GB ⊡ Bradshaw 1893/1910; Houfe; Johnson II; Lister; Mallalieu; ThB XXXV; Turnbull; Vollmer V; Windsor; Wood.

West, *Walter (1893)*, painter, f. 1893 – GB ⊡ Wood.

West, *Walter Richard*, painter, * 8.9.1912 Darlington (Oklahoma) – USA ⊡ DA XXXIII; EAAm III; Falk; Samuels.

West, *William (1390)*, marble mason, † 1390 – GB ⊡ Harvey.

West, *William (1416)*, mason, marble mason(?), f. 1416, l. 1423 – GB ⊡ Harvey.

West, *William (1426)*, marble mason, f. 1426, † 1453 or after 20.4.1453 – GB ⊡ Harvey.

West, *William (1801)* (West, W.), landscape painter, * 1801 Bristol, † 1.1861 London-Chelsea – GB ⊡ Bradshaw 1824/1892; Grant; Johnson II; Mallalieu; ThB XXXV; Wood.

West, *William (1827)*, portrait painter, landscape painter, f. 1827, l. 1841(?) – USA ⊡ Groce/Wallace.

West, *William (1830)*, bookplate artist, f. about 1830, l. 1840 – GB ⊡ Lister; ThB XXXV.

West, *William (1955)*, painter, f. 1955 – GB ⊡ McEwan.

West, *William D.*, painter, f. 1852, l. 1877 – GB ⊡ Wood.

West, *William E.* (Johnson II) → **West,** *William Edward*

West, *William Edward* (West, William E.), figure painter, * 10.12.1788 Lexington (Kentucky), † 2.11.1857 Nashville (Tennessee) – USA ⊡ Brewington; EAAm III; Groce/Wallace; Johnson II; ThB XXXV.

West, *William Russell*, architect, f. 1846, l. 1871 – USA ⊡ Tatman/Moss.

West-Swanberg, *Nancie* → **West-Swanberg,** *Nancie Lindah*

West-Swanberg, *Nancie Lindah*, graphic artist, * 7.1.1940 – S ⊡ SvKL V.

West-Watson, *C. Maud*, painter, f. 1886, l. 1938 – GB ⊡ McEwan.

Westall, *J.* (Johnson II) → **Westall,** *John*

Westall, *John* (Westall, J.), landscape painter, f. 1873, l. 1893 – GB ⊡ Johnson II; Wood.

Westall, *R.*, landscape painter, f. before 1848, l. 1889 – GB ⊡ Grant; ThB XXXV.

Westall, *Richard*, book illustrator, figure painter, marine painter, copper engraver, etcher, history painter, miniature painter, lithographer, * 1765 or 2.1.1766 Hertford, † 4.12.1836 London – GB ⊡ Brewington; DA XXXIII; Foskett; Grant; Houfe; Lister; Mallalieu; Schidlof Frankreich; ThB XXXV; Waterhouse 18.Jh..

Westall, *Robert*, landscape painter, f. 1848, l. 1889 – GB ⊡ Johnson II; Wood.

Westall, *William*, topographical draughtsman, veduta painter, watercolourist, copper engraver, lithographer, master draughtsman, * 12.10.1781 Hertford, † 22.1.1850 London or St. John's Wood (London) – GB, ZA ⊡ Brewington; DA XXXIII; Gordon-Brown; Grant; Houfe; Johnson II; Lister; Mallalieu; Robb/Smith; ThB XXXV; Wood.

Westam, *Olle* → **Westam,** *Olle Einar Wallentin*

Westam, *Olle Einar Wallentin*, painter, * 8.9.1931 Öved – S ⊡ SvKL V.

Westaway, *W.*, painter, f. 1853 – GB ⊡ Wood.

Westberg, *Carl August*, lithographer, * 31.7.1816, † 26.4.1883 Stockholm – S ⊡ SvKL V.

Westberg, *Domenique*, painter, * 7.1.1934 Korsika – S ⊡ SvKL V.

Westberg, *Estrid* → **Westberg,** *Estrid Maria Helena*

Westberg, *Estrid Maria Helena*, painter, sculptor, * 30.8.1903 Malmö – S ⊡ SvK; SvKL V.

Westberg, *Fanny* → **Westberg,** *Fanny Helena Maria*

Westberg, *Fanny Helena Maria*, painter, graphic artist, * 19.9.1874 Nora, l. 1906 – S ⊡ SvKL V.

Westberg, *Johan*, wood sculptor, f. 1796 – S ⊡ SvKL V.

Westberg, *Johan Gabriel*, portrait painter, * 1723, † 7.1767 Stockholm – S ⊡ SvKL V.

Westberg, *Nika* → **Westberg,** *Domenique*

Westberg, Per Magnus, lithographer,
* 12.3.1820, † 21.9.1893 Stockholm – S
🔲 SvKL V.

Westberg, Victoria, landscape painter,
portrait painter, graphic artist, artisan,
* 1859 Malmö, † 1941 Stockholm – S
🔲 Konstlex.; SvK; SvKL V; Vollmer V.

Westberg-Gren, Bo-Gustaf, painter, master
draughtsman, * 14.9.1933 Örnsköldsvik
– S 🔲 SvKL V.

Westbø, Sidsel, graphic artist, master
draughtsman, painter, * 23.3.1943 Skien
– N 🔲 NKL IV.

Westbrock, Willem (Jakovsky) →
Westbroek, Willem

Westbroek, Willem (Westbrock, Willem),
painter, master draughtsman, etcher,
architect, sculptor, * 21.9.1918
Rotterdam (Zuid-Holland) – NL, CH,
D 🔲 Jakovsky; Scheen II.

Westbrook, master draughtsman, f. 1835
– USA 🔲 Groce/Wallace.

Westbrook, Annie E., painter, f. 1878
– GB 🔲 Wood.

Westbrook, Clara, painter, f. 1910 – USA
🔲 Falk.

Westbrook, E. T. (Johnson II; Mallalieu)
→ Westbrook, Elizabeth T.

Westbrook, Elizabeth T. (Westbrook, E.
T.), painter, f. 1861, l. 1886 – GB
🔲 Johnson II; Mallalieu; Wood.

Westbrook, Lloyd Leonard, painter,
* 28.4.1903 Olmsted Falls (Ohio) –
USA 🔲 EAAm III; Falk; Vollmer V.

Westbrook, Samuel, stonemason, f. 1718,
l. 1740 – GB 🔲 Colvin.

Westbrook, Walter, painter, * 1921
Pretoria – ZA 🔲 Berman.

Westbye, Johannes Thorvaldsen, architect,
* 10.3.1883 Øymark, † 11.10.1959 Oslo
– N 🔲 NKL IV.

Westbye, Johs. Th. → Westbye, Johannes
Thorvaldsen

Westcote, John, mason, f. 13.8.1386,
l. 1400 (?) – GB 🔲 Harvey.

Westcott, G. B., marine painter,
† 1.8.1798 – GB 🔲 Brewington.

Westcott, George, illustrator, f. 1947
– USA 🔲 Falk.

Westcott, James, architect, f. 1819,
l. 1825 – GB 🔲 Colvin.

Westcott, John B., architect, † before
28.12.1907 – GB 🔲 DBA.

Westcott, Philip, portrait painter, landscape
painter, * 1815 Liverpool, † 5.1.1878
or 10.1.1878 Manchester – GB
🔲 Johnson II; ThB XXXV; Wood.

Westcott, William Carter, sculptor,
* 4.10.1900 Atlantic City (New Jersey)
– USA 🔲 EAAm III.

Weste, Erik Wilhelm, master draughtsman,
* 20.9.1753 Landskrona, † 9.12.1839
Stockholm – S 🔲 SvKL V.

Weste, Johann Andreas Gottfried,
goldsmith, silversmith, * 1825, † 1865
– DK 🔲 Bøje III.

Weste, Maria → Weste, Marie

Weste, Marie, photographer, * 1828
Tondern, † 18.9.1913 Tondern – DK,
D 🔲 Wolff-Thomsen.

Westein, Henk → Westein, Jan Hendrik

Westein, Jan Hendrik, painter, * 2.6.1941
Rucphen (Noord-Brabant) – NL
🔲 Scheen II (Nachtr.).

Westen, Carl Heinrich, sculptor,
* 13.3.1819 Bamberg – D 🔲 Sitzmann;
ThB XXXV.

Westen, Joseph Maria, landscape painter,
* 1793 Bamberg – D 🔲 Sitzmann.

Westen, Jost von, bell founder, f. 1557,
† 1584 – PL, D 🔲 ThB XXXV.

Westen, Leopold (Sitzmann) → Westen,
Leopold von

Westen, Leopold von (Westen, Leopold),
master draughtsman, * 15.4.1750 or
10.4.1750, † 19.10.1804 or 19.1.1804
Bamberg – D 🔲 Sitzmann; ThB XXXV.

Westenberg, Cornelia, painter, master
draughtsman, * 20.1.1882 Amsterdam
(Noord-Holland), † 11.5.1947 Oosterbeek
(Gelderland) – NL, D 🔲 Scheen II.

Westenberg, George Pieter (Scheen II) →
Westenberg, Pieter George

Westenberg, P. G. → Westenberg, Pieter
George

Westenberg, Pieter George (Westenberg,
George Pieter), architectural painter,
landscape painter, * 8.1791 Nijmegen
(Gelderland) † 26.12.1873 Brummen
(Gelderland) – NL, RI 🔲 Scheen II;
ThB XXXV.

Westenberg, Willem → Westenbergh,
Willem

Westenbergh, Sixtus Hendricus, sculptor,
* 26.8.1819 Leeuwarden (Friesland),
† 24.3.1857 Amsterdam (Noord-Holland)
– NL 🔲 Scheen II.

Westenbergh, Willem, sculptor, * before
26.1.1772 Amsterdam (Noord-
Holland) (?), † 20.10.1854 Amsterdam
(Noord-Holland) – NL 🔲 Scheen II.

Westenborg, Margaretha Johanna,
watercolourist, * 15.6.1862 Groningen
(Groningen), † 6.5.1938 Hilversum
(Noord-Holland) – NL 🔲 Scheen II.

Westenburg, Marius Elisa Leonard,
watercolourist, master draughtsman,
* 10.11.1922 Schoonrewoerd (Zuid-
Holland) – NL 🔲 Scheen II.

Westenburger, Karl Heinz, painter, * 1924
– D 🔲 Vollmer V.

Westendorfer, Ludwig, painter,
* Augsburg (?), † after 1469 – CH,
D 🔲 ThB XXXV.

Westendorp, Betsy (Mak van Waay) →
Osieck, Johanna Elisabeth

Westendorp, Fiep → Westendorp, Sophia
Maria

Westendorp, Fritz, landscape painter,
still-life painter, * 15.1.1867 Köln,
† 23.10.1926 Düsseldorf (?) – D
🔲 ThB XXXV.

Westendorp, Gerrit, landscape painter,
* 10.5.1821 Amsterdam (Noord-Holland),
† 9.8.1877 Karlsbad – NL, B, D, CZ
🔲 Scheen II.

Westendorp, Hendrik Jacobus, landscape
painter, still-life painter, portrait painter,
watercolourist, master draughtsman,
* 24.1.1903 Rotterdam (Zuid-Holland),
† 20.2.1966 Voorburg (Zuid-Holland)
– NL 🔲 Mak van Waay; Scheen II;
Vollmer V.

Westendorp, Johanna Elisabeth → Osieck,
Johanna Elisabeth

Westendorp, Johannes Hendrikus, painter,
* 9.5.1914 Haarlem (Noord-Holland)
– NL 🔲 Scheen II (Nachtr.).

Westendorp, Sophia Maria, master
draughtsman, illuminator, * 17.12.1916
Zaltbommel (Gelderland) – NL
🔲 Scheen II.

Westendorp-Osieck, Betsy (Vollmer V) →
Osieck, Johanna Elisabeth

Westendorp-Osieck, Elisabeth → Osieck,
Johanna Elisabeth

Westenenk, Ada Joanna Adriana, ceramist,
* 25.9.1933 Bussum (Noord-Holland)
– NL, D 🔲 Scheen II.

Westenenk, Adriek → Westenenk, Ada
Joanna Adriana

Westengaard, Johanne Marie → Fosie,
Johanne Marie

Westengeldes → Grassi, Josef

Westenholt, H., portrait painter, f. 1675
– DK 🔲 ThB XXXV.

Westenhout, Johan van, architect, * before
25.12.1754 (?) Brielle (?), l. 1807 – NL
🔲 ThB XXXV.

Westenrieder, Joseph, mason, stucco
worker, * Birkland, f. 1752, l. 1792
– D 🔲 Schnell/Schedler.

Wester, Anders → Wester, Anders
Magnus

Wester, Anders Magnus, artist, f. 1878,
l. 1886 – S 🔲 SvKL V.

Wester, Axel → Wester, Frans Axel

Wester, C. J., painter, f. 1857 (?), l. 1879
– S 🔲 SvKL V.

Wester, Cornelis, portrait painter, genre
painter, master draughtsman, * 7.2.1809
or 9.2.1809 Bergum (Friesland),
† 15.4.1870 Leeuwarden (Friesland)
– NL 🔲 Scheen II; ThB XXXV.

Wester, Eva → Wester, Eva Birgit
Marianne

Wester, Eva Birgit Marianne, textile artist,
painter, * 25.12.1903 Årsunda – S
🔲 SvKL V.

Wester, Frans Axel, painter, master
draughtsman, * 25.8.1906 Avesta – S
🔲 SvKL V.

Wester, Johan Christoffer → Weisstern,
Johan Christoffer

Wester, Lore Kirch, metal artist, sculptor,
* 2.4.1903 Köln – USA 🔲 ThB XXXV.

Wester, Magnus → Wester, Magnus
Valentin

Wester, Magnus Valentin, painter, master
draughtsman, woodcutter, * 25.10.1887
Stockholm, † 30.5.1939 Stockholm – S
🔲 SvKL V.

Westerbaan, B., goldsmith, f. 1813,
l. 1826 – NL 🔲 ThB XXXV.

Westerbaen, Jan Jansz. (1600),
portrait painter, * about 1600 Den
Haag, † 19.9.1686 Den Haag – NL
🔲 ThB XXXV.

Westerbaen, Jan Jansz. (1631), portrait
painter, * about 1631 Den Haag, † after
1669 Den Haag – NL 🔲 Bernt III.

Westerbeek, Cornelis (1844) (Westerbeek,
Cornelis), landscape painter, animal
painter, master draughtsman, * 13.4.1844
Sassenheim (Zuid-Holland), † 22.10.1903
Den Haag (Zuid-Holland) – NL
🔲 Scheen II; ThB XXXV.

Westerbeek, Cornelis (1873), landscape
painter, master draughtsman, * 19.1.1873
Haarlem (Noord-Holland), † 21.12.1917
Voorthuizen (Gelderland) – NL
🔲 Scheen II.

Westerberg, Adolf Emil, woodcutter,
* 5.5.1844, l. 1902 – S 🔲 SvKL V.

Westerberg, Anders, painter, f. 1807 – S
🔲 SvKL V.

Westerberg, Anna Maria → Diriks, Anna

Westerberg, August → Westerberg, Johan
August

Westerberg, Eduard → Vesterberg,
Eduard

Westerberg, Emil → Westerberg, Adolf
Emil

Westerberg, Frans Gabriel, painter,
* about 1754, l. 1802 – S 🔲 SvKL V.

Westerberg, Gabriel → Westerberg,
Frans Gabriel

Westerberg, Hjalmar, painter, master
draughtsman, f. 1851 – S 🔲 SvKL V.

Westerberg, Hugo → Westerberg, Hugo
Emanuel

Westerberg, *Hugo Emanuel,* graphic artist,
* 9.9.1880 Östersund, l. 1920 – S
□□ SvKL V.

Westerberg, *Johan August,* architect,
painter, * 28.10.1836 Göteborg,
† 28.5.1900 Göteborg – S □□ SvK;
SvKL V; ThB XXXV.

Westerberg, *Johan Lorens,* portrait painter,
f. 1751 – S □□ SvKL V.

Westerberg, *John,* painter, f. 1913 – USA
□□ Falk.

Westerberg, *Karl Martin,* architect, * 1892
Stockholm, l. before 1974 – S □□ SvK.

Westerberg, *Kerstin* → **Humbla,** *Kerstin*

Westerberg, *Lauritz,* lithographer, * 1787,
† 1836 – S □□ SvKL V.

Westerberg, *Maria,* painter, artisan,
* 28.5.1861 Nyköping, † 12.10.1925
Stockholm – S □□ SvKL V.

Westerberg, *Maria Christina,* master
draughtsman, * 1739, † 1768 – S
□□ SvKL V.

Westerberg, *Maria Gustava,* artist, * 1781,
† 1.8.1845 Stockholm – S □□ SvKL V.

Westerberg, *Marianne* → **Westerberg,**
Marianne Elsa Birgit

Westerberg, *Marianne Elsa Birgit,* painter,
master draughtsman, * 30.10.1924
Arboga – S □□ SvKL V.

Westerberg, *Martin* → **Westerberg,** *Karl
Martin*

Westerberg, *Mia* → **Westerberg,** *Maria*

Westerberg, *Osvald* → **Westerberg,**
Oswald

Westerberg, *Osvald Gavin* (SvKL V) →
Westerberg, *Oswald*

Westerberg, *Oswald* (Westerberg, Osvald
Gavin), architect, * 11.8.1868 Alingsås,
† 11.11.1934 Göteborg – S □□ SvKL V.

Westerberg, *Sven* → **Westerberg,** *Sven
Lennart*

Westerberg, *Sven Lennart,* painter,
master draughtsman, graphic artist,
ceramist, * 17.6.1930 Helsinki – SF, S
□□ SvKL V.

Westerberg-Altén, *Fredrika* →
Westerberg-Altén, *Fredrika Emerentia*

Westerberg-Altén, *Fredrika Emerentia,*
etcher, * 11.9.1757 Stockholm,
† 14.11.1808 Ed – S □□ SvKL V.

Westerberg-Mæchel, *Gustava,* etcher,
* 15.3.1754 Stockholm, † 16.6.1794
Västervik – S □□ SvKL V.

Westerbrink, *Mart* → **Westerbrink,**
Martha

Westerbrink, *Martha,* watercolourist,
landscape painter, still-life painter,
* 13.7.1918 Opeinde (Friesland) – NL
□□ Scheen II.

Westerburg, *Konrad,* bell founder,
f. 1496, l. 1515 – D □□ ThB XXXV.

Westerdahl, *Hjalmar* (Westerdahl, Hjalmar
Viggo Paludan), landscape painter,
* 12.2.1890 Kopenhagen, l. 1952 – DK,
S □□ SvK; Vollmer V.

Westerdahl, *Hjalmar Viggo Paludan*
(SvKL V) → **Westerdahl,** *Hjalmar*

Westerdijk, *Jurko,* landscape painter,
* 30.11.1844 Assen (Drenthe),
† 26.2.1916 Hoogeveen (Drenthe) – NL
□□ Scheen II.

Westerdorf, *Adolf,* advertising graphic
designer, book designer, type designer,
painter, * 11.8.1907 Essen – D
□□ KüNRW III; Vollmer VI.

Westerfeldt, *Abraham van* → **Westervelt,**
Abraham van

Westerfield, *Joseph Mont,* painter,
illustrator, * 6.10.1885 Hartford
(Kentucky), l. 1915 – USA □□ Falk.

Westerfrölke, *Paul,* painter, commercial
artist, * 24.2.1886 Gütersloh, l. before
1968 – D □□ Davidson II.2; KüNRW V;
ThB XXXV; Vollmer V.

Westergaard, *Almer Julius,* goldsmith,
silversmith, * 1832 Kopenhagen, † 1878
– DK □□ Bøje I.

Westergaard, *Carl Rudolf,* goldsmith,
silversmith, jeweller, * 1833
Kopenhagen, l. 1870 – DK □□ Bøje I;
Bøje II.

Westergaard, *H. V.,* painter, etcher,
† 8.1928 Kopenhagen (?) – DK
□□ ThB XXXV.

Westergaard, *Kirsten,* architect,
* 10.10.1901 Kopenhagen – DK
□□ Vollmer V.

Westergaard, *Odin Alexander,* goldsmith,
silversmith, * 1840 Kopenhagen, l. 1870
– DK □□ Bøje I.

Westergaard, *Torvald,* sculptor, * 2.2.1901
Hillerslev (Thisted) – DK □□ Vollmer V.

Westergerling, *Adolf,* sculptor, * 3.1932
Lintel (Westfalen) – D □□ KüNRW III.

Westergren, *Andreas Magnus* (SvKL V)
→ **Westergren,** *Magnus*

Westergren, *Bror Hjalmar* (SvKL V) →
Westergren, *Hjalmar*

Westergren, *Erik* → **Westergren,** *Erik
Hjalmar Vilhelm*

Westergren, *Erik Hjalmar Vilhelm,* painter,
* 24.12.1919 Lund – S □□ SvKL V.

Westergren, *Hjalmar* (Westergren, Bror
Hjalmar), figure painter, portrait painter,
* 1875 Riseberga (Schonen), † 27.9.1935
Ängelholm – S □□ SvK; SvKL V;
Vollmer V.

Westergren, *Lilly* → **Hulthén-Westergren,**
Lilly

Westergren, *Lilly Elvira* (SvK) →
Hulthén-Westergren, *Lilly*

Westergren, *Magnus* (Westergren, Andreas
Magnus), master draughtsman, painter,
* 2.2.1844 Stockholm, l. 1905 – S,
USA □□ SvK; SvKL V; ThB XXXV.

Westerhen, *Rogier de,* sculptor, f. 1400,
l. 1401 – F, NL □□ Beaulieu/Beyer;
ThB XXXV.

Westerholdt, *Alexander Hendricksz. van* →
Westerhout, *Alexander Hendricksz. van*

Westerholdt, *Christian Detlew,* ceramist,
f. 1777, l. 1781 – DK □□ ThB XXXV.

Westerholm, *Ragnar,* landscape painter,
* 21.8.1902 Lemland – SF □□ Koroma;
Kuvataiteilijat; Paischeff; Vollmer V.

Westerholm, *Victor* (Westerholm,
Victor Axel; Vesterholm, Viktor
Axel), landscape painter, * 4.1.1860
Turku, † 19.11.1919 Turku – SF
□□ DA XXXIII; Koroma; Kuvataiteilijat;
Nordström; Paischeff; ThB XXXV.

Westerholm, *Victor Axel* (Koroma;
Kuvataiteilijat; Paischeff) → **Westerholm,**
Victor

Westerholzer, *Stephan,* stonemason,
gunmaker, f. 1474, l. 1501 – D
□□ ThB XXXV.

Westerhout, *Alexander Hendricksz.
van,* glass painter, * about 1588
Utrecht, † 9.12.1661 Gouda – NL
□□ ThB XXXV.

Westerhout, *Arnold van* (Van Westerhout,
Arnold), copper engraver, master
draughtsman, painter, * 21.2.1651
Antwerpen, † 18.4.1725 Rom – B, I,
NL □□ DPB II; ThB XXXV.

Westerhout, *Baltazar van* (Toman II) →
Westerhout, *Balthasar van*

Westerhout, *Balthasar van* (Westerhout,
Baltazar van), copper engraver,
* 31.3.1656 Antwerpen, † 21.4.1728
Prag – B, CZ, NL □□ ThB XXXV;
Toman II.

Westerhout, *E.* → **Westerhout,** *Arnold
van*

Westerhout, *Giuseppe van,* painter,
* 3.3.1929 Gioia del Colle – I
□□ Comanducci V.

Westerhout, *Raffaele van,* painter (?),
* 1.3.1927 Gioia del Colle – I
□□ Comanducci V.

Westerhues, *Wolter,* bell founder, f. 1503,
† before 1548 – D □□ ThB XXXV.

Westerhuis, *Batavus* → **Westerhuis,**
Batavus Bernardus

Westerhuis, *Batavus Bernardus,*
watercolourist, master draughtsman,
* 12.7.1915 Kampen (Overijssel) – NL
□□ Scheen II.

Westerhues, *Wolter* → **Westerhues,** *Wolter*

Westerhus, *Wolter* → **Westerhues,** *Wolter*

Westerik, *Co* (ContempArtists; DA
XXXIII) → **Westerik,** *Jacobus*

Westerik, *Jacobus* (Westerik, Co),
watercolourist, master draughtsman,
etcher, lithographer, * 2.3.1924
Den Haag (Zuid-Holland) – NL
□□ ContempArtists; DA XXXIII;
Scheen II.

Westerini, *Giovanni Battista* → **Vesterini,**
Ivan

Westerink, *Jan,* maker of silverwork,
f. 1783 – NL □□ ThB XXXV.

Westerl, *Robert,* engraver, f. 1834, l. 1835
– USA □□ Groce/Wallace.

Westerley, *Robert,* mason, f. 5.1421,
l. 27.7.1461 – GB □□ Harvey.

Westerlinck, *Achilles,* painter, * 28.6.1885
Rupelmonde, l. 1966 – B □□ DPB II;
Jakovsky.

Westerlind, *A.* (Falk) → **Westerlind,** *Axel*

Westerlind, *Aksel Daniel* (SvKL V) →
Westerlind, *Axel*

Westerlind, *Axel* (Westerlind, Aksel
Daniel; Westerlind, Axel Daniel;
Westerlind, A.), landscape painter, master
draughtsman, lithographer, * 2.5.1865 Ed
(Dalsland), † 6.9.1938 Chicago (Illinois)
– S □□ Falk; SvK; SvKL V; Vollmer V.

Westerlind, *Axel Daniel* (SvK) →
Westerlind, *Axel*

Westerlind, *Eric* → **Westerlind,** *Eric Olof*

Westerlind, *Eric Olof,* painter, master
draughtsman, * 24.1.1924 Bjästa (Nätra
socken) – S □□ SvKL V.

Westerling, *Erik* → **Westerling,** *Pehr Erik*

Westerling, *Gustaf* → **Westerling,** *Gustaf
Erik*

Westerling, *Gustaf Erik,* master
draughtsman, painter, * 2.4.1774,
† 6.4.1852 Stockholm – S □□ SvK;
SvKL V.

Westerling, *Johan,* master draughtsman,
graphic artist, * 29.3.1714 Nyköping,
† 10.11.1789 Mjölkvik (V. Eneby
socken) – S □□ SvKL V.

Westerling, *Pehr Erik,* master
draughtsman, painter, * 30.6.1819
Stockholm, † 10.2.1857 Stockholm –
S □□ SvKL V.

Westerlope, *Georges,* marble sculptor,
* 26.2.1874 Arras, † 19.4.1908 Arras
– F □□ Marchal/Wintrebert.

Westerlund, *Anna-Lisa* (Westerlund
Bengtsson, Anna-Lisa), landscape painter,
flower painter, batik artist, ceramist,
* 19.6.1914 Stockholm – S □□ SvK;
SvKL V; Vollmer V.

Westerlund, *Karin,* sculptor, filmmaker, * 1955 Karlshamn – S ▭ ArchAKL.

Westerlund, *Kerstin,* painter, master draughtsman, graphic artist, * 1941 Stockholm – S ▭ Konstlex.; SvK.

Westerlund, *Stirling C.,* painter, f. 1936 – USA ▭ Hughes.

Westerlund, *Sven-Olof,* painter, graphic artist, * 1935 – SF ▭ Kuvataiteilijat.

Westerlund Bengtsson, *Anna-Lisa* (SvKL V) → **Westerlund,** *Anna-Lisa*

Westerly (Mistress), miniature painter, f. about 1831 – GB ▭ Foskett.

Westermaier, *Gideon,* goldsmith, f. 1568, † 1577 – D ▭ Zülch.

Westermair, *Johann Andreas,* goldsmith, * 1736, † before 5.9.1785 – D ▭ ThB XXXV.

Westermair, *Johann Andreas (1700)* (Westermair, Johann Andreas (1)), maker of silverwork, * before 1700 Augsburg, † 1769 – D ▭ Seling III.

Westerman, *Arend Jan,* architect, * 6.12.1885, l. after 1920 – NL ▭ ThB XXXV.

Westerman, *Harry* (Westerman, Harry James), painter, illustrator, news illustrator, * 8.8.1876 or 8.8.1877 Parkersburg (West Virginia), † 27.6.1945 Columbus (Ohio) – USA ▭ EAAm III; Falk; ThB XXXV; Vollmer V.

Westerman, *Harry James* (EAAm III; Falk; ThB XXXV) → **Westerman,** *Harry*

Westerman, *Hinrich,* mason, f. 1568 – D ▭ Focke.

Westerman, *Johan,* mason, f. 1591, l. 1616 – D ▭ Focke.

Westerman, *Jurrian,* sculptor, carver, f. about 1720, l. 1730 – NL ▭ ThB XXXV.

Westerman, *Marten,* painter, master draughtsman, * 28.9.1775 Amsterdam (Noord-Holland), † 17.3.1852 Amsterdam (Noord-Holland) – NL ▭ Scheen II.

Westermann, *Brand,* architect, f. 1666, † 1716 or 1717 – D ▭ ThB XXXV.

Westermann, *Ellen,* sculptor, * 18.6.1892 Schönberg (Lettland), l. 3.3.1982 – LV, D ▭ Hagen.

Westermann, *G. B. J.* (Mak van Waay) → **Westermann,** *Gerhardus Bernardus Josephus*

Westermann, *Gerard* (ThB XXXV; Vollmer V) → **Westermann,** *Gerhardus Bernardus Josephus*

Westermann, *Gerardus Bernardus Jozephus* (Waller) → **Westermann,** *Gerhardus Bernardus Josephus*

Westermann, *Gerhardus Bernardus Josephus* (Westermann, G. B. J.; Westermann, Gerardus Bernardus Jozephus; Westermann, Gerard), figure painter, illustrator, landscape painter, watercolourist, lithographer, master draughtsman, * 25.12.1880 Leeuwarden (Friesland), l. before 1970 – NL, B ▭ Mak van Waay; Scheen II; ThB XXXV; Vollmer V; Waller.

Westermann, *H. C.* (EAAm III; Vollmer VI) → **Westermann,** *Horace Clifford*

Westermann, *Hans,* landscape painter, * about 1810 Kopenhagen, † 8.6.1852 (?) – DK ▭ ThB XXXV.

Westermann, *Heinrich Carl,* goldsmith, maker of silverwork, * 1777, † before 16.8.1835 – D ▭ ThB XXXV.

Westermann, *Heinrich Christian Carl* → **Westermann,** *Heinrich Carl*

Westermann, *Hilde,* painter, graphic artist, * 15.5.1901 Mitau, † 18.9.1958 Berlin – LV ▭ Hagen.

Westermann, *Horace Clifford* (Westermann, H. C.), sculptor, * 11.12.1922 Los Angeles (California), † 3.11.1981 Danbury (Connecticut) – USA ▭ ContempArtists; DA XXXIII; EAAm III; Vollmer VI.

Westermann, *Joh. Ludwig Wilh.* → **Westermann,** *Ludwig*

Westermann, *Johann Fritz,* landscape painter, * 29.7.1889 Düsseldorf – D ▭ ThB XXXV.

Westermann, *Johann Ludwig Wilhelm* (Rump) → **Westermann,** *Ludwig*

Westermann, *Kurt-Michael,* photographer, graphic artist, * 12.6.1951 Großhausdorf – A ▭ Fuchs Maler 20.Jh. IV.

Westermann, *Lambertus George,* painter, * 9.11.1906 Amsterdam (Noord-Holland) – NL ▭ Scheen II.

Westermann, *Ludwig* (Westermann, Johann Ludwig Wilhelm), landscape painter, * 20.5.1803 Hamburg, † 21.10.1877 or 1882 Hamburg – D ▭ Rump; ThB XXXV.

Westermann, *Margaretha Martha,* artisan, * 4.11.1932 Groningen (Groningen) – NL, GB, IRL, F ▭ Scheen II.

Westermann-Pfähler, *Elisabeth,* sculptor, * 26.7.1885 Köln – D ▭ ThB XXXV.

Westermarck, *Helena* (Westermarck, Helena Charlotta; Vestermarck, Helena Charlotta), landscape painter, portrait painter, * 20.11.1857 Helsinki, † 6.4.1938 Helsinki – SF, F ▭ Delouche; Koroma; Kuvataiteilijat; Nordström; Paischeff; ThB XXXV.

Westermarck, *Helena Charlotta* (Koroma; Kuvataiteilijat; Paischeff) → **Westermarck,** *Helena*

Westermark, *Elin Linnéa,* painter, master draughtsman, artisan, * 14.1.1888 Gamleby, l. 1960 – S ▭ SvKL V.

Westermark, *Ella* → **Westermark,** *Elin Linnéa*

Westermark, *Henric,* master draughtsman, f. 1784 – S ▭ SvKL V.

Westermark, *Malin,* painter, * 2.10.1888 Norrtälje, l. 1952 – S ▭ SvKL V.

Westermayer, *Franz Xaver* → **Westermayer,** *Xaver*

Westermayer, *Josef* → **Wiesmair,** *Josef*

Westermayer, *Joseph* → **Westermayr,** *Joseph*

Westermayer, *Peter,* miniature painter, f. 1751, l. 1780 (?) – A ▭ ThB XXXV.

Westermayer, *Xaver,* sculptor, f. before 1859, † 31.3.1895 München – D ▭ ThB XXXV.

Westermayr, *Andreas* → **Westermeyer,** *Andreas*

Westermayr, *Christiane Henriette Dorothea* → **Westermayr,** *Henriette*

Westermayr, *Daniel Jakob,* goldsmith, wax sculptor, enchaser, * 16.7.1734 Augsburg, † 8.1788 Hanau – D ▭ ThB XXXV.

Westermayr, *Henriette* (Westermayr, Henriette Christiane), etcher, embroiderer, miniature painter, * 2.1.1772 Weimar, † 16.4.1841 or 1830 Hanau – D ▭ Schidlof Frankreich; ThB XXXV.

Westermayr, *Henriette Christiane* (Schidlof Frankreich) → **Westermayr,** *Henriette*

Westermayr, *Johann Andreas (1736)* (Westermayr, Johann Andreas (2)), maker of silverwork, * before 1736, † 1785 – D ▭ Seling III.

Westermayr, *Joseph,* goldsmith, f. 1767, † 1807 – D ▭ ThB XXXV.

Westermayr, *Konrad (1765),* copper engraver, miniature painter, * 30.1.1765 Hanau, † 5.10.1834 or 1826 Hanau – D ▭ Schidlof Frankreich; ThB XXXV.

Westermayr, *Konrad (1883),* painter, graphic artist, * 11.1.1883 Ramsau (Berchtesgaden), † 2.8.1917 – D ▭ ThB XXXV.

Westermayr, *Konrad (1903),* master draughtsman, illustrator, f. before 1903, l. before 1915 – D ▭ Ries.

Westermeier, *Clifford Peter,* painter, designer, decorator, * 4.3.1910 Buffalo (New York) – USA ▭ EAAm III; Falk.

Westermeier, *Gebhard,* architect, f. 1733, l. 1735 – D ▭ ThB XXXV.

Westermeyer, *Andreas* (Westermayr, Ondřej), painter, * about 1738 or 1739 Eger (Böhmen), † 22.5.1805 München – D ▭ Schidlof Frankreich; ThB XXXV; Toman II.

Westermeyer, *Johann Andreas (1)* → **Westermair,** *Johann Andreas (1700)*

Westermeyer, *Johann Andreas (2)* → **Westermayr,** *Johann Andreas (1736)*

Westermeyer, *Marx Christoph* (Westermeyer, Max Kryštof; Westermeyer, Max Christoph), miniature painter, * Augsburg, † about 1746 Eger (Böhmen) – CZ, D ▭ Schidlof Frankreich; Toman II.

Westermeyer, *Max Christoph* (Schidlof Frankreich) → **Westermeyer,** *Marx Christoph*

Westermeyer, *Max Kryštof* (Toman II) → **Westermeyer,** *Marx Christoph*

Westermeyer, *Ondřej* (Toman II) → **Westermeyer,** *Andreas*

Westermeyer, *Thomas* (Westermeyer, Tomáš), painter, f. about 1720 – CZ, D ▭ Schidlof Frankreich; Toman II.

Westermeyer, *Tomáš* (Toman II) → **Westermeyer,** *Thomas*

Western, *A.,* painter, f. 1897 – GB ▭ Wood.

Western, *A. S.,* landscape painter, f. about 1820 – USA ▭ Groce/Wallace.

Western, *Charles,* painter, f. 1885, l. 1900 – GB ▭ Johnson II; Wood.

Western, *Henry,* portrait painter, miniature painter, * 10.10.1877 London – GB ▭ ThB XXXV.

Western, *Theodore B.,* sign painter, ornamental painter, f. 1840 – USA ▭ Groce/Wallace.

Westernacher-Welzel, *Christiane,* ceramist, * 13.4.1957 Frankfurt (Main) – D ▭ WWCCA.

Westerstråle, *Stephan (1789),* goldsmith, f. 1789, † before 1813 – S ▭ ThB XXXV.

Westerstrøm, *Jonas Nielsen,* goldsmith, belt and buckle maker, tinsmith, * about 1740 Västervik, † 1808 – DK ▭ Bøje II.

Westerveld, *Abraham van* (Bernt III) → **Westervelt,** *Abraham van*

Westervelt, *Abraham van* (Westerveld, Abraham van; Vesterfel'd, Avraam van; Vesterfel'd, Abragam), calligrapher, landscape painter, genre painter, master draughtsman, engraver, * about 1620, † before 24.4.1692 or 24.4.1692 or 30.4.1692 Rotterdam – NL ▭ Bernt III; ChudSSSR II; SChU; ThB XXXV.

Westervelt, *John Corley,* architect, * 1873, † 8.4.1934 – USA ▭ Tatman/Moss.

Westervelt, *R. D.,* painter, f. 1920 – USA ▭ Hughes.

Westervoort, *Arend van,* copper engraver, * about 1699 or 1700 or about 1700 Westervoort, † before 2.1.1754 – NL ⌺ ThB XXXV; Waller.

Westervoort, *Claas van* → **Westervoort,** *Claas*

Westervoort, *Claas,* copper engraver, * Amsterdam, f. 1754 – NL ⌺ Waller.

Westerwoudt, *Joannes Barnardus Antonius Maria* (Westerwoudt, Joannes Bernardus Ant. M.), painter, * 20.12.1849 Amsterdam (Noord-Holland), † 2.4.1906 Arnhem (Gelderland) – NL ⌺ Scheen II; ThB XXXV.

Westerwoudt, *Joannes Bernardus Ant. M.* (ThB XXXV) → **Westerwoudt,** *Joannes Barnardus Antonius Maria*

Westerwoudt, *Maarten Radbout,* painter, * 29.11.1920 Amsterdam (Noord-Holland), † 3.5.1945 – NL ⌺ Scheen II.

Westfal, stonemason, f. 1405, l. 1407 – D ⌺ Focke; ThB XXXV.

Westfal, *Jakob,* goldsmith, f. 1468, l. 1474 – CH ⌺ Brun IV.

Westfal, *Michael,* bell founder, f. 1590, l. 1649 – D ⌺ ThB XXXV.

Westfall, *Gertrude Bennett Davis* (Falk) → **Westfall,** *Tulia Gertrude Bennett*

Westfall, *Samuel Henry,* painter, * 1865 Newark (New York), † 1940 Monterey (California) – USA ⌺ Hughes.

Westfall, *Tulia Gertrude Bennett* (Davis, Tulita; Westfall, Gertrude Bennett Davis; De Boronda, Tulita), master draughtsman, etcher, watercolourist, * 15.9.1889 or 15.9.1894 Monterey (California), † 9.12.1962 Pacific Grove (California) – USA ⌺ Falk.

Westfeld, *Max,* portrait painter, * 12.4.1882 Herford, l. before 1961 – D ⌺ ThB XXXV; Vollmer V.

Westfeldt, *Patrick McLosksy* (Westfeldt, Patrick McLosky), painter, * 25.5.1854 New York, † 2.6.1907 Asheville (North Carolina) – USA ⌺ Falk; ThB XXXV.

Westfeldt, *Patrick McLosky* (ThB XXXV) → **Westfeldt,** *Patrick McLosksy*

Westfelt, *Ingeborg* → **Eggertz,** *Ingeborg*

Westfelt, *Ingeborg Aurora* → **Eggertz,** *Ingeborg*

Westfelt, *Karin Nathorst* (SvKL V) → **Nathorst Westfelt,** *Katrin*

Westfoll, *Sebald* → **Westolf,** *Sebald*

Westfoss, *Terje,* ceramist, * 20.1.1943 Bærum – N ⌺ NKL IV.

Westgate, *F. Neelands,* landscape painter, f. 1801 – CDN ⌺ Harper.

Westgate, *Heidi,* glass artist, painter, * 17.5.1969 Eastbourne (Sussex) – GB, S ⌺ WWCGA.

Westgeest, *Guus,* watercolourist, f. 1964 – NL ⌺ Scheen II (Nachtr.).

Westh, *Grete,* ceramist, * 22.7.1941 – DK ⌺ DKL II.

Westhäuser, *Max,* painter, artisan, * 9.12.1885 Hildburghausen, l. before 1961 – D ⌺ ThB XXXV; Vollmer V.

Westhäusler, *Bruno,* painter, * 1894 Kolberg, † 1976 Norderstedt – D ⌺ Wietek.

Westhead, *G. Reade,* painter, f. 1883 – GB ⌺ Wood.

Westhoff, *Andreas* → **Wösthoff,** *Andreas*

Westhoff, *Clara* → **Rilke-Westhoff,** *Clara*

Westhoff, *Helmuth,* graphic artist, portrait painter, landscape painter, * 7.3.1891 Bremen, l. before 1961 – D ⌺ ThB XXXV; Vollmer V.

Westholm, *Ewald,* painter, * 1913 Ziegenort (Stettin), † 1978 Oldenburg – D ⌺ Wietek.

Westholm, *Johan Sigurd* (SvKL V) → **Westholm,** *Sigurd*

Westholm, *Sigurd* (Westholm, Johan Sigurd), architect, watercolourist, * 4.12.1871 Västerås, † 15.6.1960 Stockholm – S ⌺ SvK; SvKL V; ThB XXXV.

Westholm, *Sten* (Westholm, Sten Alfred), architect, master draughtsman, * 22.4.1898 Stockholm, l. 1931 – S ⌺ SvK; SvKL V; Vollmer V.

Westholm, *Sten Alfred* (SvKL V) → **Westholm,** *Sten*

Westholz, *Stephan* → **Westerholzer,** *Stephan*

Westholzer, *Stephan* → **Westerholzer,** *Stephan*

Westhoven, *Heinrich von,* goldsmith, f. 1339, † 1376 – D ⌺ Merlo.

Westhoven, *Hubert van* (Pavière I) → **Westhoven,** *Huybert van*

Westhoven, *Huybert van* (Westhoven, Hubert van), still-life painter, * about 1643 or 1643 Amsterdam, † 1687 or 1699 – NL ⌺ Bernt III; Pavière I; ThB XXXV.

Westhoven, *J.,* miniature painter, f. 1855 – GB ⌺ Foskett.

Westhoven, *W.,* painter, f. 1878 – GB ⌺ Johnson II; Wood.

Westhusen, *Jörg,* painter, f. about 1400, l. 1414 – D ⌺ ThB XXXV.

Westi, *Johan Gottlieb,* goldsmith, silversmith, * 1823 Holbæk, † 1886 – DK ⌺ Bøje II.

Westin, *Emil* → **Westin,** *Emil Alexander*

Westin, *Emil Alexander,* painter, master draughtsman, * 1822 Stockholm, † 3.7.1857 Borås – S ⌺ SvKL V.

Westin, *Fredric* (DA XXXIII; SvKL V) → **Westin,** *Fredrik*

Westin, *Fredrik* (Westin, Fredric), painter, master draughtsman, graphic artist, * 22.9.1782 Stockholm, † 13.5.1862 Stockholm – S ⌺ DA XXXIII; SvK; SvKL V; ThB XXXV.

Westin, *Jacob,* master draughtsman, watercolourist, * 4.5.1810 Stockholm, † 13.10.1880 Stockholm – S ⌺ SvKL V.

Westin, *Jan-Olof,* painter, * 1921 – S ⌺ SvKL V.

Westiner, *Stephan,* painter, * Landshut(?), f. 1593 – D ⌺ ThB XXXV.

Westing, *Giso,* painter, * 1.5.1955 – D ⌺ BildKueHann.

Westlake, painter, f. 1864 – GB ⌺ Johnson II; Wood.

Westlake, *Alice,* painter, etcher, * about 1840, † 1923 – GB ⌺ Lister; ThB XXXV; Wood.

Westlake, *Charlotte,* fruit painter, flower painter, f. 1856 – GB ⌺ Johnson II.

Westlake, *Mary,* painter, f. 1872 – GB ⌺ Wood.

Westlake, *N. H. J.* (Johnson II) → **Westlake,** *Nathaniel Hubert John*

Westlake, *Nathaniel Hubert John* (Westlake, N. H. J.), glass painter, * 1833 Romsey (Hampshire), † 9.5.1921 – GB ⌺ Johnson II; ThB XXXV; Wood.

Westlaver, engraver, * about 1836 Pennsylvania, l. 1860 – USA ⌺ Groce/Wallace.

Westley, *Ann,* sculptor, graphic artist, * 1948 Kettering – GB ⌺ Spalding.

Westley, *John* (1633), architect, f. 1633, † 12.1644 Cambridge – GB ⌺ Colvin.

Westley, *John* (1702), carpenter, cabinetmaker, architect, * 1702, † 4.2.1769 Leicester – GB ⌺ Colvin.

Westley, *Robert* → **Westerley,** *Robert*

Westling, *Eric* → **Westling,** *Eric Olof Ragner*

Westling, *Eric Olof Ragner,* painter, master draughtsman, * 29.7.1920 Sveg – S ⌺ SvKL V.

Westling, *Kerstin* → **Frykstrand,** *Kerstin*

Westmacott, *Charles Molloy,* painter, * 1782, † 1868 – GB ⌺ Gunnis.

Westmacott, *E. K.,* painter, f. 1874, l. 1890 – CDN ⌺ Harper.

Westmacott, *George,* sculptor, f. 1775, l. 1827 – GB ⌺ Gunnis; ThB XXXV.

Westmacott, *H. (Mistress),* painter, f. 1866 – GB ⌺ Wood.

Westmacott, *Henry,* sculptor, * 1784, † 1861 – GB ⌺ DA XXXIII; Gunnis; McEwan; ThB XXXV.

Westmacott, *J. Sherwood* (Johnson II) → **Westmacott,** *James Sherwood*

Westmacott, *James Sherwood* (Westmacott, J. Sherwood), sculptor, * 22.8.1823 or 27.8.1823 London, † 1888(?) or 1900 – GB ⌺ Gunnis; Johnson II; McEwan; ThB XXXV.

Westmacott, *John* (1802), architect, f. 1802, l. 1806 – GB ⌺ Colvin.

Westmacott, *John* (1815) (Westmacott, John), painter, f. 1815 – CDN ⌺ Harper.

Westmacott, *Richard* (1748) (Westmacott, Richard (1747); Westmacott, Richard (the Elder)), sculptor, * before 15.3.1747 or 1748 Stockport (Cheshire), † 27.3.1808 London – GB ⌺ Colvin; DA XXXIII; Gunnis.

Westmacott, *Richard* (1775) (Westmacott, Richard), sculptor, * 15.7.1775 London, † 1.9.1856 or 2.9.1856 London – GB ⌺ Colvin; DA XXXIII; ELU IV; Gunnis; ThB XXXV.

Westmacott, *Richard* (1799) (Westmacott, Richard (der Jüngere); Westmacott, Richard (the Younger)), sculptor, * 14.4.1799 London, † 19.4.1872 London – GB ⌺ DA XXXIII; Gunnis; ThB XXXV.

Westmacott, *Robert Marsh,* master draughtsman, f. 1829, l. 1831 – ZA ⌺ Gordon-Brown.

Westmacott, *Stewart* (1818), portrait painter, * about 1818 England, l. 1862 – CDN ⌺ Harper.

Westmacott, *Stewart* (1841), painter, f. 1841, l. 1869 – GB ⌺ Johnson II; Wood.

Westmacott, *Thomas,* architect, * about 1779, † 3.12.1798 – GB ⌺ Colvin; Gunnis.

Westmacott, *William,* architect, f. 1808, l. 1839 – GB ⌺ Colvin.

Westman, mason, f. 1796, l. 1799 – S ⌺ ThB XXXV.

Westman, *Abraham,* master draughtsman, * 19.12.1767 Stockholm, † 9.1.1826 Stockholm – S ⌺ SvKL V.

Westman, *Anna Mathilda,* painter, * 3.7.1825 Söderfors, † 29.5.1919 Stockholm – S ⌺ SvKL V.

Westman, *Benedikt* (SvKL V) → **Westman,** *Bengt*

Westman, *Bengt* (Westman, Benedikt), medalist, * 1684 or 1686(?), † 1713 or 1714 – S ⌺ SvK; SvKL V; ThB XXXV.

Westman, *Benjamin,* master draughtsman, painter, * 1775, † 29.10.1801 Stockholm – S ⌺ SvKL V; ThB XXXV.

Westman, *Birger Erik Arnold*, decorative painter, master draughtsman, * 4.5.1908 Frösön (Jämtsland län) – S ⌸ SvKL V.

Westman, *Carl (1741)*, faience painter, * 1741 or 1742, † 1.5.1758 Stockholm – S ⌸ SvKL V.

Westman, *Carl (1755)*, goldsmith, armourer, f. about 1755, l. 1765 – S ⌸ ThB XXXV.

Westman, *Carl (1866)* (Westman, Ernst Carl), architect, master draughtsman, painter, * 20.2.1866 Uppsala, † 23.1.1936 Stockholm – S ⌸ SvK; SvKL V; ThB XXXV.

Westman, *Christina* → Westman, *Christina Ingeborg*

Westman, *Christina Ingeborg*, textile artist, * 31.7.1921 Åsele – S ⌸ SvKL V.

Westman, *Edvard* (Westman, Gustaf Edvard), landscape painter, graphic artist, * 16.5.1865 Gefle or Gävle, † 23.9.1917 Kapellskär – S, SF ⌸ Konstlex.; SvK; SvKL V; ThB XXXV.

Westman, *Elin* → Westmann, *Elin Cecilia*

Westman, *Elin Cecilia* (SvKL V) → Westmann, *Elin Cecilia*

Westman, *Emil* (Westman, Emil Gustaf), landscape painter, decorative painter, graphic artist, master draughtsman, * 13.3.1894 Stockholm, † 19.6.1935 Kopenhagen – S ⌸ Konstlex.; SvK; SvKL V; Vollmer V.

Westman, *Emil Gustaf* (SvKL V) → Westman, *Emil*

Westman, *Erik* → Westman, *Birger Erik Arnold*

Westman, *Ernst* → Westman, *Ernst Ludvig*

Westman, *Ernst Carl* (SvKL V) → Westman, *Carl (1866)*

Westman, *Ernst Ludvig*, painter, * 19.6.1863 Gävle, l. 1893 – S ⌸ SvKL V.

Westman, *Gunnar* (Westman, Gunnar Millet), sculptor, * 11.2.1915 Kopenhagen or Frederiksberg (Kopenhagen) – DK, S ⌸ SvKL V; Vollmer V.

Westman, *Gunnar Millet* (SvKL V) → Westman, *Gunnar*

Westman, *Gustaf Edvard* (SvKL V) → Westman, *Edvard*

Westman, *Hans* → Westman, *Hans Ernst*

Westman, *Hans* → Westman, *Hans Gustaf*

Westman, *Hans Ernst*, painter, master draughtsman, * 1.10.1923 Skövde – S ⌸ SvKL V.

Westman, *Hans Gustaf*, architect, * 1905 Hökhuvud – S ⌸ SvK.

Westman, *Ingeborg Marianne* (SvKL V) → Westman, *Marianne*

Westman, *Jeanne Marie* → Westman, *Johanna Maria*

Westman, *Johanna Maria*, painter, * 1783 Karlstad, † 1827 Stockholm – S ⌸ SvKL V.

Westman, *Jon Göransson*, altar architect, sculptor, * 1721 Nora, † 1780 Utanö – S ⌸ SvKL V.

Westman, *Lorenz*, goldsmith, f. 1654 – CH ⌸ Brun IV.

Westman, *Marianne* (Westman, Ingeborg Marianne), ceramist, designer, * 17.6.1928 Falun – S ⌸ Konstlex.; SvK; SvKL V.

Westman, *Pehr*, carver, altar architect, sculptor, cabinetmaker, * 1757 Hemsö (Ångermanland) or Utanö, † 1828 Nora (Västmanland) or Korvhamn (Hemsö) – S ⌸ SvK; SvKL V; ThB XXXV.

Westman, *Petter* → Westman, *Pehr*

Westman, *Petter Magnus*, lithographer, * 1820 – S ⌸ SvKL V.

Westman, *Sven (1856)* → Westman, *Sven Gustaf*

Westman, *Sven (1887)* (Westman, Sven Reinhold; Westman, Swen R.; Westman, Sven R.; Westman, Sven), painter, graphic artist, master draughtsman, * 6.10.1887 Stockholm, † 26.5.1962 Filipstad – S, F ⌸ Edouard-Joseph III; Konstlex.; SvK; SvKL V; ThB XXXV; Vollmer V.

Westman, *Sven Gustaf*, master draughtsman, * 15.6.1856 Uppsala, † 22.4.1883 Karlskrona – S ⌸ SvKL V.

Westman, *Sven R.* (ThB XXXV) → Westman, *Sven (1887)*

Westman, *Sven Reinhold* (SvKL V) → Westman, *Sven (1887)*

Westman, *Swen R.* (Edouard-Joseph III) → Westman, *Sven (1887)*

Westman-von Strokirch, *Lena* → Strokirch, *Lena*

Westmann, *Bengt* → Westman, *Bengt*

Westmann, *Elin Cecilia* (Westman, Elin Cecilia), painter, master draughtsman, * 18.8.1870 Karlstad, † 2.6.1928 Stockholm – S ⌸ SvKL V.

Westmann, *Ernst* → Westman, *Ernst Ludvig*

Westmann, *Ernst Ludvig* → Westman, *Ernst Ludvig*

Westmann, *Gerard* → Westermann, *Gerhardus Bernardus Josephus*

Westmann, *Wilhelm*, architect, f. 1845, l. 1854 – A ⌸ ThB XXXV.

Westmor, *Roberto Newman* → Newman, *Roberto*

Lady Westmoreland (Westmoreland, Lady), painter, f. 1862 – CDN ⌸ Harper.

Westmoreland, *Lady* (Harper) → Lady Westmoreland

Westmorland, *Priscilla Anne Fane of (Countess)*, portrait painter, genre painter, * 13.3.1793, † 18.2.1879 London – GB ⌸ ThB XXXV.

Westoby, *E.*, portrait painter, landscape painter, * 1775 (?), l. 1823 – GB ⌸ Foskett; Grant; ThB XXXV.

Westoby, *T.* → Westoby, *E.*

Westolf, *Sebald*, architect, f. 1503 – CH ⌸ ThB XXXV.

Weston (1696), sculptor, f. 1696, l. 1733 – GB ⌸ Gunnis.

Weston (1704), sculptor, f. 1704 – GB ⌸ Gunnis.

Weston (1778), miniature painter, f. 1778 – GB ⌸ Foskett.

Weston, *Brett*, photographer, * 1911 Los Angeles – USA ⌸ Krichbaum; Naylor.

Weston, *Carol Caskey*, bird painter, watercolourist, flower painter, f. 1927 – USA ⌸ Hughes.

Weston, *Charles Frederick*, sculptor, f. 1982 – GB ⌸ McEwan.

Weston, *Cole*, photographer, * 30.1.1919 Los Angeles (California) – USA ⌸ Naylor.

Weston, *Edward* (Weston, Edward Henry), landscape painter, photographer, * 24.3.1886 Highland Park (Illinois), † 1.6.1958 Carmel (California) – USA ⌸ DA XXXIII; Falk; Krichbaum; Naylor; Vollmer V.

Weston, *Edward Henry* (DA XXXIII) → Weston, *Edward*

Weston, *Eloise*, painter, f. 1880, l. 1881 – CDN ⌸ Harper.

Weston, *Ernest*, still-life painter, f. 1884 – GB ⌸ Pavière III.2.

Weston, *Frances M.*, painter, f. 1924 – USA ⌸ Falk.

Weston, *G. F.*, landscape painter, f. 1840 – GB ⌸ Grant; Johnson II.

Weston, *George Frederick Rev.*, painter, * 1819, † 1887 – GB ⌸ Mallalieu; Wood.

Weston, *H.*, landscape painter, f. about 1850 – USA ⌸ Groce/Wallace.

Weston, *Harold* (Weston, Harold F.), portrait painter, landscape painter, * 14.2.1894 Merion (Pennsylvania), † 1972 – USA ⌸ EAAm III; Falk; ThB XXXV; Vollmer V.

Weston, *Harold F.* (ThB XXXV) → Weston, *Harold*

Weston, *Harry Alan*, painter, * 11.12.1885 Springfield (Illinois), † 26.3.1931 Oakdale (New York) (?) – USA ⌸ Falk.

Weston, *Henry W.*, engraver, f. 1800, l. 1806 – USA ⌸ Groce/Wallace.

Weston, *J. G.*, engraver, f. before 1796 – USA ⌸ Groce/Wallace.

Weston, *James (1815)*, landscape painter, still-life painter, marine painter, * about 1815, † 1896 – CDN ⌸ Harper.

Weston, *James (1858)*, seal engraver, wood engraver, seal carver, f. 1858, l. 1860 – USA ⌸ Groce/Wallace.

Weston, *James L.*, painter, f. 1901 – USA ⌸ Falk.

Weston, *John*, carpenter, f. 1433, l. about 1450 – GB ⌸ Harvey.

Weston, *Julia*, fruit painter, still-life painter, f. 1880, l. 1881 – CDN ⌸ Harper.

Weston, *L.* (Grant) → Weston, *Lambert*

Weston, *Lambert* (Weston, L.), landscape painter, * 1804, † 2.1895 – GB ⌸ Grant; Johnson II; ThB XXXV; Wood.

Weston, *M.*, painter, f. 1830 – GB ⌸ Johnson II.

Weston, *Mary Pillsbury*, portrait painter, landscape painter, * 5.1.1817 Helsbron (New Hampshire) or Hebron, † 5.1894 Lawrence (Kansas) – IL, USA ⌸ EAAm III; Groce/Wallace.

Weston, *Mathilde L.*, painter, f. 1930 – USA ⌸ Hughes.

Weston, *Morris*, painter, sculptor, * 19.11.1859 Boston (Massachusetts), l. 1927 – USA ⌸ Falk.

Weston, *Otheto (Mistress)*, painter, * 1895 Monterey (California) – USA ⌸ Hughes.

Weston, *T.*, architectural painter, f. 1816, l. 1828 – GB ⌸ Grant; ThB XXXV.

Weston, *Theodore* → Weston, *Brett*

Weston, *Thomas*, copper engraver, f. 1681 – GB ⌸ ThB XXXV.

Weston, *Thomas Henry*, architect, * 1870, l. 1910 – GB ⌸ DBA.

Weston, *Walter de* (ThB XXXV) → DeWeston, *Walter*

Weston, *Walter (1396)*, mason, f. 1396, l. 1399 – GB ⌸ Harvey.

Weston, *William De* → DeWeston, *Walter*

Weston, *William*, architect, f. 1787, l. 1791 – GB ⌸ Colvin.

Weston, *William Percy*, landscape painter, * 30.11.1879 London, † 1967 Vancouver (Canada) (?) – GB, USA ⌸ EAAm III; Samuels; Vollmer V.

Weston of Exeter → Weston (1696)

Westover (?) → Westlaver

Westover, *Albert E.*, architect, f. 1899, l. 1919 – USA ⌸ Tatman/Moss.

Westover, *Russ* → **Westover,** *Russell Channing*

Westover, *Russell Channing,* cartoonist, * 3.4.1886 Los Angeles (California) – USA ⊞ Falk.

Westpalm-Hoorn, *Jan van* (Jhr.) → **Hoorn,** *Jan Westpalm van*

Westpfahl, *Conrad,* painter, graphic artist, * 23.11.1891 Berlin, † 23.7.1976 Wetzhausen – D ⊞ Münchner Maler VI; Vollmer V.

Westpfahl, *Ernst,* sculptor, * 20.10.1851 Lübeck, † 26.9.1926 Berlin – D ⊞ ThB XXXV.

Westphael, *Friederikke* (Neuwirth II) → **Westphal,** *Friederike E.*

Westphal (Johnson II) → **Westphal,** *F.*

Westphal, *C.,* silversmith, f. 1800 – USA ⊞ ThB XXXV.

Westphal, *Eberhard,* painter, stage set designer, * 1934 Berlin – D ⊞ KüNRW VI.

Westphal, *F.* (Westphal), painter, f. 1864, l. 1867 – GB ⊞ Johnson II; Wood.

Westphal, *Ferdinand,* sculptor, * 4.9.1842 Stralsund – D ⊞ ThB XXXV.

Westphal, *Friederike* (Wolff-Thomsen) → **Westphal,** *Friederike E.*

Westphal, *Friederike E.* (Westphal, Friederike; Westphael, Friederikke), genre painter, portrait painter, porcelain colourist, blazoner, flower painter, * 22.7.1822 Schleswig, † 1861 or about 1902 Hamburg – D ⊞ Feddersen; Neuwirth II; ThB XXXV; Wolff-Thomsen.

Westphal, *Friedrich Bernhard,* history painter, genre painter, portrait painter, * 5.10.1804 Schleswig, † 24.12.1844 Kopenhagen – D, DK ⊞ Feddersen; ThB XXXV.

Westphal, *Fritz,* master draughtsman, etcher, * 1937 Frankfurt (Main) – D ⊞ BildKueFfm.

Westphal, *Fritz Bernhard* → **Westphal,** *Friedrich Bernhard*

Westphal, *Hans-Jürgen,* glass artist, * 1.11.1952 Gokels – D ⊞ WWCGA.

Westphal, *Hedwig* (Ries) → **Josephi,** *Hedwig*

Westphal, *Hermann A. F.,* painter, graphic artist, * about 1885, l. 1913 – D ⊞ ThB XXXV.

Westphal, *J.,* genre painter, illustrator, f. before 1829, l. 1832 – D ⊞ ThB XXXV.

Westphal, *Jakob,* mason, f. 1589, l. 1592 – PL, CZ ⊞ ThB XXXV.

Westphal, *Joachim Hinrich,* goldsmith, f. 1794, † 1799 – D ⊞ ThB XXXV.

Westphal, *Joh. Georg,* portrait painter, history painter, † before 1805 – D ⊞ ThB XXXV.

Westphal, *Joh. Gottl. Reimer* (Feddersen) → **Westphal,** *Joh. Gottlieb Reimer*

Westphal, *Joh. Gottlieb Reimer* (Westphal, Joh. Gottl. Reimer), master draughtsman (?), * 1775 Glückstadt, † 1833 Schleswig – D ⊞ Feddersen.

Westphal, *Johann Dietrich,* goldsmith, f. 1722, l. 1752 – D ⊞ ThB XXXV.

Westphal, *Moritz,* engraver, f. 1730 – RUS, D ⊞ ThB XXXV.

Westphal, *Otto,* painter, graphic artist, artisan, * 17.4.1878 Leipzig, † 1975 – D ⊞ Davidson II.2; ThB XXXV; Vollmer V.

Westphal, *Philipp,* painter, * about 1610, † about 1680 – RUS, D ⊞ ThB XXXV.

Westphal, *Richard,* painter, illustrator, master draughtsman, graphic artist, * 23.5.1867 Dresden – D ⊞ Flemig; ThB XXXV.

Westphal, *Robert William Heinrich,* landscape painter, * 14.6.1859 Kopenhagen, † 9.12.1932 Kopenhagen – DK ⊞ Vollmer VI.

Westphal, *Wilhelm,* engraver, amber artist, f. 1812 – D ⊞ ThB XXXV.

Westphal-Loesser, *Helene,* landscape painter, * 28.5.1861 Stargard (Preußen) – D ⊞ ThB XXXV.

Westphalen, *August,* painter, illustrator, * 2.1.1864 Neumünster (Holstein), † after 1912 – D ⊞ Feddersen; ThB XXXV.

Westphalen, *Emilio Adolfo,* painter, * 1911 Lima – PE ⊞ EAAm III; Ugarte Eléspuru.

Westphalen, *H.,* copper engraver, f. about 1660, l. 1720 – D ⊞ Rump; ThB XXXV.

Westphalen, *Judith,* painter, * 1922 Piura or Catacos – PE ⊞ EAAm III; Ugarte Eléspuru.

Westphalen, *Sílvia,* sculptor, * 1961 – PE, P ⊞ Pamplona V.

Westphalia, *Matthias de,* copyist, f. 1301 – D ⊞ Bradley III.

Westra, *Ans,* photographer, * 28.4.1936 Leiden – NZ, NL ⊞ DA XXXIII.

Westra, *Reinaud,* illustrator, designer, * 28.3.1915 Amsterdam (Noord-Holland) – NL ⊞ Scheen II.

Westra, *Roelf,* landscape painter, still-life painter, * 2.1.1908 Amsterdam (Noord-Holland) – NL ⊞ Scheen II.

Westram, *John,* mason, f. 26.4.1350, l. 1352 – GB ⊞ Harvey.

Westreicher, *Engelbert,* sculptor, * 20.9.1825 Pfunds (Ober-Inntal), † 20.1.1890 Linz (Donau) – A ⊞ ThB XXXV.

Westrell, *Carolina,* painter, * Stralsund, f. 1801, l. 1833 (?) – S ⊞ SvKL V.

Westrell, *Daniel Wilhelm,* master draughtsman, * 1.9.1775 Stockholm, † 2.2.1839 Uppsala – S ⊞ SvKL V.

Westrell, *Johan Daniel,* painter, * 1770 – S ⊞ SvKL V.

Westrenen, *Joris van,* trellis forger, f. 1671 – NL ⊞ ThB XXXV.

Westrheene, *Tobias Wz. van* (Westrheene Wz., Tobias van), lithographer, painter, master draughtsman, * 26.9.1825 Hof van Delft (Zuid-Holland), † 4.10.1871 Den Haag (Zuid-Holland) – NL ⊞ Scheen II; ThB XXXV; Waller.

Westrheene Wz., *Tobias van* (Scheen II; Waller) → **Westrheene,** *Tobias Wz. van*

Westrich, *Ingeborg,* painter, * 1916 Kapellen – D ⊞ KüNRW III.

Westricher, locksmith, f. 1715 – D ⊞ ThB XXXV.

Westrip, *George,* landscape painter, watercolourist, master draughtsman, advertising graphic designer, * 6.1.1883 Ipswich (Suffolk), l. before 1961 – GB ⊞ Vollmer V.

Westropp, *Thomas Johnson,* illustrator, * 16.8.1860 Attyflin (Limerick) (?), † 9.4.1922 Dublin (Dublin) – IRL ⊞ Snoddy.

Westrum, *Anni von* → **Baldaugh,** *Anni*

Westrup, *Andreas Magnus,* goldsmith, silversmith, * 1788 Kopenhagen, † 1845 – DK ⊞ Bøje I.

Westrup, *Andreas Martin,* goldsmith, silversmith, * 1795 Kopenhagen, † 1877 – DK ⊞ Bøje I.

Westrup, *Carl Christian,* goldsmith, silversmith, * 1797 Kopenhagen, † 1883 – DK ⊞ Bøje I.

Westrup, *Carl Fredrik,* goldsmith, silversmith, * 1802 Kopenhagen, † 1887 – DK ⊞ Bøje I.

Westrup, *Christian Jørgensen,* goldsmith, silversmith, * about 1761 Kopenhagen, † 1824 – DK ⊞ Bøje I.

Westrup, *E. Kate,* master draughtsman, f. 1908 – D ⊞ Houfe.

Westrup, *Emil* (Westrup, Emil Andreas Constantin), painter, master draughtsman, * 20.11.1870 or 1948 New York (?) – S ⊞ SvK; SvKL V.

Westrup, *Emil Andreas Constantin* (SvKL V) → **Westrup,** *Emil*

Westrup, *Martin,* goldsmith, silversmith, * about 1763 Kopenhagen, † 1838 – DK ⊞ Bøje I.

Westrup, *Thomas Andreas,* goldsmith, * about 1727 Kopenhagen, † 1814 – DK ⊞ Bøje I; ThB XXXV.

Westtein, *Albert,* sculptor, watercolourist, * 20.9.1881 Strasbourg, † 10.3.1938 Schiltigheim – F ⊞ Bauer/Carpentier VI.

Westval, *Hans,* painter, f. 1446, l. 1478 – D ⊞ ThB XXXV.

Westwadt, *Nicolai,* goldsmith, * Bergen, f. 1750, l. 1765 – DK ⊞ Bøje II.

Westwater, *Robert Heriot,* painter, * 1905 Edinburgh (Lothian), † 1962 Southfleet (Kent) – GB ⊞ McEwan.

Westwick, *Louis Alfred,* architect, f. 1895, l. 1896 – GB ⊞ DBA.

Westwood, *Adam,* painter, f. 1881, l. 1901 – GB ⊞ McEwan.

Westwood, *Bryan,* painter, * 1930 Lima – AUS ⊞ Robb/Smith.

Westwood, *Charles,* copper engraver, * Birmingham, f. 1828, † about 1855 – GB, USA ⊞ Lister; ThB XXXV.

Westwood, *Dennis,* sculptor, * 1928 Westcliff-on-Sea (Essex) – GB ⊞ McEwan; Spalding.

Westwood, *Eliza,* flower painter, f. 1835, l. 1837 – GB ⊞ Pavière III.1; Wood.

Westwood, *Florence* → **Whitfield,** *Florence Westwood*

Westwood, *Henry Roy,* painter, f. 1886, l. 1898 – GB ⊞ McEwan.

Westwood, *John* (1744) (Westwood, John (1)), medalist, * 1744, † 1792 Sheffield – GB ⊞ ThB XXXV.

Westwood, *W.,* steel engraver, f. 1835 – GB ⊞ Lister.

Westwood, *William,* painter, * 1844, † 1924 – GB ⊞ McEwan.

Westyll, *John* → **Wastell,** *John*

Westzynthius, *Erik* (1711), painter, * 1711 (?) Pohjanmaa, † 1755 (?) Oulu – SF ⊞ Koroma; Kuvataiteilijat; Paischeff.

Westzynthius, *Erik* (1743), painter, * 1743 Oulu, † 1787 Oulu – SF ⊞ Koroma; Kuvataiteilijat; Paischeff.

Wet, *Emanuel de,* painter, f. 1601 – D ⊞ ThB XXXV.

Wet, *Frederik Willem de* → **DeWet,** *Frederik Willem*

Wet, *Gerrit de,* painter, f. 1640, † after 4.11.1674 Leiden – NL ⊞ ThB XXXV.

Wet, *Jacob de* (Waterhouse 16./17.Jh.) → **Wet,** *Jacob Jacobsz. de*

Wet, *Jacob Jacobsz. de* (ThB XXXV) → **Wet,** *Jacob Jacobsz. de*

Wet, *Jacob Jacobsz. de* (Wet, Jacob de; Witt, Jacob de; Wet, Jakob de), history painter, * 1640 Haarlem, † 11.11.1697 Amsterdam – NL, GB ⊞ Apted/Hannabuss; Bernt III; McEwan; ThB XXXV; Waterhouse 16./17.Jh..

Wet, *Jacob Willemsz de (1610),* master draughtsman, landscape painter, genre painter, * about 1610 Haarlem, † 1671 or after 1671 or 1672 or after 5.9.1675 Haarlem (?) – NL ⊐ Bernt III; DA XXXIII; ThB XXXV.

Wet, *Jakob de* (Bernt III) → **Wet,** *Jacob Jacobsz. de*

Wet, *Jan de* → **Wet,** *Jacob Willemsz de* (1610)

Wet, *Renée de* → **Le Roux,** *Renée*

Wetchel, *Jan,* painter, f. 1751 – CZ ⊐ Toman II.

Wetenhall, *Edward Box,* architect, * 1871, † 26.4.1962 Eastbourne – GB ⊐ DBA.

Wetenhall, *John,* master draughtsman, * 1807, † 1850 – CDN ⊐ Harper.

Wetering, *Adriaan J. J. van der,* silversmith, f. 1796 – NL ⊐ ThB XXXV.

Wetering, *Joh. Embrosius van de* (Vollmer V) → **Wetering,** *Johannes Embrosius van de*

Wetering, *Johannes Embrosius van de* (Rooy, Johannes Embrosius van de Weterin de; Wetering bijgenaamd de Rooij, Johannes Embrosius van de; Wetering de Rooy, Johannes Embrosius van de; Wetering, Joh. Embrosius van de), etcher, landscape painter, * 7.8.1877 Woudrichem (Noord-Brabant), l. before 1970 – NL, F ⊐ Mak van Waay; Scheen II; ThB XXXV; Vollmer V; Waller.

Wetering, *Rein van de* → **Wetering,** *Reinhard Gerard Michiel van de*

Wetering, *Reinhard Gerard Michiel van de,* landscape painter, master draughtsman, * 17.12.1937 Nijmegen (Gelderland) – NL, B, D ⊐ Scheen II.

Wetering de Rooy, *Johannes Embrosius van de* (ThB XXXV) → **Wetering,** *Johannes Embrosius van de*

Wetering bijgenaamd de Rooij, *Johannes Embrosius van de* (Scheen II) → **Wetering,** *Johannes Embrosius van de*

Wetering de Rooy, *Joh. Embrosius van de* → **Wetering,** *Johannes Embrosius van de*

Weterings, *Philomena Maria Petronella,* master draughtsman, artisan (?), * 5.2.1939 Roosendaal (Noord-Brabant) – NL ⊐ Scheen II.

Weterling, *Alexander Clemens,* master draughtsman, history painter, landscape painter, * 1796, † 1858 Stockholm – S ⊐ ThB XXXV.

Wetgheyeins, *Hendrik* → **Waghevens,** *Hendrik*

Wetgheyeins, *Heyn* → **Waghevens,** *Hendrik*

Weth, *Pieter de* → **With,** *Pieter de*

Wetham, *Richard of* → **Richard of Wytham**

Wetherald, *Harry H.,* painter, illustrator, designer, * 3.4.1903 Providence (Rhode Island), † 4.6.1955 Providence (Rhode Island) – USA ⊐ Falk.

Wetherald, *Samuel B.,* portrait painter, f. 1848, l. 1855 – USA ⊐ Groce/Wallace.

Wetherall, *Samuel H.,* engraver, * about 1834 Maryland, l. 1860 – USA ⊐ Groce/Wallace.

Wetherbee, *Alice Ney,* painter, * New York, f. 1910 – USA, F ⊐ Falk.

Wetherbee, *Frank Irving,* painter, * 1869 Hyde Park (Massachusetts), l. 1904 – USA ⊐ Falk.

Wetherbee, *George* (Wetherbee, George Faulkner; Wetherbee, George F.), painter, * 12.1851 Cincinnati (Ohio), † 23.7.1920 London – GB, USA ⊐ Falk; Johnson II; ThB XXXV; Wood.

Wetherbee, *George F.* (Johnson II) → **Wetherbee,** *George*

Wetherbee, *George Faulkner* (Wood) → **Wetherbee,** *George*

Wetherby, *Isaac Augustus,* portrait painter, ornamental painter, photographer, * 6.12.1819 Providence (Rhode Island), † 23.2.1923 or 23.2.1904 – USA ⊐ EAAm III; Falk; Groce/Wallace.

Wetherby, *Jeremiah Wood,* portrait painter, * 29.4.1780 Stow (Massachusetts) – USA ⊐ Groce/Wallace.

Wethered, *Francis,* scene painter, f. 1630 – GB ⊐ Waterhouse 16./17.Jh..

Wethered, *James,* goldsmith, f. about 1709, l. 1713 – GB ⊐ ThB XXXV.

Wethered, *Maud Liewellyn,* sculptor, woodcutter, * 15.2.1893 Bury (Sussex), l. before 1961 – GB ⊐ Vollmer V.

Wethered, *Vernon,* landscape painter, * 13.4.1865 Bristol or Clifton, † 1952 – GB ⊐ ThB XXXV; Windsor; Wood.

Wetherell, *Grace,* pastellist, f. before 1897, l. 1899 – USA ⊐ Hughes.

Wetherell, *J. S.,* painter, f. 1801 – GB ⊐ ThB XXXV.

Wetherhall, *William,* carpenter, f. about 1540 – GB ⊐ Harvey.

Wetherhead, *W.,* steel engraver, f. 1843 – GB ⊐ Lister.

Wetherill, *Anne,* portrait painter, landscape painter, f. 1780, l. 1781 – GB, F ⊐ Foskett; ThB XXXV.

Wetherill, *Arthur,* miniature painter, f. 1773, l. 1783 – GB ⊐ Waterhouse 18.Jh..

Wetherill, *Elisha Kent Kane,* painter, etcher, * 1.9.1874 Philadelphia (Pennsylvania), † 9.3.1929 New York or Aberdeen (Grampian) – USA ⊐ Falk; ThB XXXV; Vollmer V.

Wetherill, *Herbert Johnson,* architect, * 13.5.1873 Philadelphia (Pennsylvania), † 17.7.1955 – USA ⊐ Tatman/Moss.

Wetherill, *Isabelle M.,* painter, f. 1901 – USA ⊐ Falk.

Wetherill, *Joseph,* architect, * 1740, † 1820 – USA ⊐ Tatman/Moss.

Wetherill, *Roy,* painter, * 11.5.1880 New Brunswick (New Jersey), l. 1925 – USA ⊐ Falk; ThB XXXV.

Wethers, *Richard,* painter, † before 1.12.1554 London – GB ⊐ ThB XXXV.

Wethli, *Louis (1842)* (Wethli, Louis (Senior); Wethli, Louis (1)), sculptor, * 17.10.1842 Zürich-Hottingen, † 21.2.1914 Zürich – CH ⊐ Brun III; ThB XXXV.

Wethli, *Louis (1867)* (Wethli, Louis (Junior); Wethli, Louis (2)), sculptor, * 31.12.1867 Zürich, † 9.12.1940 Brusino Arsizio – CH ⊐ Brun III.

Wethli, *Moritz,* sculptor, * 5.12.1870 Zürich, † 9.5.1925 Scherzligen (Thun) – CH ⊐ Brun III.

Wethly, *André* → **Wethly,** *Andreas Hubertus*

Wethly, *André* → **Wetselaar,** *Pieter*

Wethly, *Andreas Hubertus,* painter, master draughtsman, * 4.12.1902 Eijgelshoven (Limburg) – NL ⊐ Scheen II.

Wetlesen, *Hans Jørgen,* engineer, * 30.8.1775 Fredrikstad, † 9.11.1844 – N ⊐ NKL IV.

Wetlesen, *Wilhelm* (Wetlesen, Wilhelm Laurits), painter, master draughtsman, * 25.11.1871 Sandefjord, † 15.6.1925 Oslo – N ⊐ NKL IV; ThB XXXV.

Wetlesen, *Wilhelm Laurits* (ThB XXXV) → **Wetlesen,** *Wilhelm*

Wetli, *Hugo* (Weltli, Hugo Bruno), painter, graphic artist, * 20.3.1916 Bern, † 23.8.1972 Bern – CH ⊐ LZSK; Plüss/Tavel II; Plüss/Tavel Nachtr.; Vollmer VI.

Wetli, *Hugo Bruno* → **Wetli,** *Hugo*

Wetluski, *Jacques-Bazille,* architect, * 1798 Rußland, l. after 1821 – F ⊐ Delaire.

Wetmore, *C. F.,* portrait painter, f. 1824, l. 1829 – USA ⊐ Groce/Wallace.

Wetmore, *C. G.,* portrait painter, miniature painter, f. 1822 – USA ⊐ Groce/Wallace.

Wetmore, *C. J.* → **Wetmore,** *C. F.*

Wetmore, *Charles D.,* architect, * 10.6.1866 Elmira (New York), † 8.5.1941 New York – USA ⊐ DA XXXII.

Wetmore, *Mary C.,* painter, f. before 1897 – USA ⊐ Hughes.

Wetmore, *Mary Minerva,* painter, * Canfield (Ohio), f. 1905 – USA ⊐ Falk.

Wetschel, *Johann* → **Wetschl,** *Johann*

Wetschge, *Emanuel* → **Wetschgi,** *Emanuel* (1730)

Wetschgi (Büchsenmacher-Familie) (ThB XXXV) → **Wetschgi,** *Andreas*

Wetschgi (Büchsenmacher-Familie) (ThB XXXV) → **Wetschgi,** *Emanuel* (1676)

Wetschgi (Büchsenmacher-Familie) (ThB XXXV) → **Wetschgi,** *Emanuel* (1730)

Wetschgi (Büchsenmacher-Familie) (ThB XXXV) → **Wetschgi,** *Joh. Melchior*

Wetschgi (Büchsenmacher-Familie) (ThB XXXV) → **Wetschgi,** *Melchior* (1646)

Wetschgi (Büchsenmacher-Familie) (ThB XXXV) → **Wetschgi,** *Melchior* (1648)

Wetschgi, *Andreas,* gunmaker, * 1656 or 1657, † before 29.6.1721 – D ⊐ ThB XXXV.

Wetschgi, *Emanuel (1676),* gunmaker, * 1676 or 1677, † before 9.6.1728 – D ⊐ ThB XXXV.

Wetschgi, *Emanuel (1730),* gunmaker, f. about 1730, l. 1.11.1740 – D ⊐ ThB XXXV.

Wetschgi, *Joh. Melchior,* gunmaker, * about 1687, † before 24.1.1730 – D ⊐ ThB XXXV.

Wetschgi, *Melchior (1646),* gunmaker, f. 1646, l. 1675 – D ⊐ ThB XXXV.

Wetschgi, *Melchior (1648),* gunmaker, * 1648 or 1649, † 1.8.1728 – D ⊐ ThB XXXV.

Wetschgy, *Emanuel (?)* → **Wetschgi,** *Emanuel* (1730)

Wetschl, *Johann,* architectural painter, * 1724, † 4.8.1773 Wien – D, CZ, A ⊐ ThB XXXV.

Wetselaar, *Pieter,* master draughtsman, watercolourist, copper engraver, * about 17.5.1923 Leiden (Zuid-Holland), l. before 1970 – NL ⊐ Scheen II.

Wett, glass painter, f. about 1820 – CZ ⊐ ThB XXXV.

Wett, *Alois,* history painter, f. about 1830 – A ⊐ Fuchs Maler 19.Jh. IV.

Wett, *Emanuel de* → **Wet,** *Emanuel de*

Wett, *J. A.,* veduta draughtsman, f. 1839 – CZ ⊐ ThB XXXV.

Wett, *Jakob de,* painter, f. 1677 – D ⊐ Merlo; ThB XXXV.

Wett, *Johann,* genre painter, f. about 1837 – A □ Fuchs Maler 19.Jh. Erg.-Bd II.

Wettach, *Reinhart,* painter, advertising graphic designer, * 10.4.1898 Laibach, † 19.10.1976 Wien – A □ Fuchs Geb. Jgg. II; Vollmer VI.

Wetten, *R. G.* (Wetten, Robert Gunter; Wetten, Robert), architect, painter, f. before 1822, † 29.2.1868 Kew Bridge – GB □ Brown/Haward/Kindred; Colvin; Johnson II; ThB XXXV.

Wetten, *Robert* (Johnson II) → **Wetten,** *R. G.*

Wetten, *Robert Gunter* (Brown/Haward/Kindred; Colvin) → **Wetten,** *R. G.*

Wettengl, *Rudolfus* → **Vettengl,** *Rudolfus*

Wettenhovi-Aspa, *Georg Sigurd,* figure painter, sculptor, * 7.5.1870 Helsinki, † 18.2.1946 Helsinki – SF □ Koroma; Kuvataiteilijat; Paischeff; Vollmer V.

Wettenhovi-Aspa, *Sigurd* → **Wettenhovi-Aspa,** *Georg Sigurd*

Wetter, *Augustin,* mason, architect, * 4.3.1765, † 22.4.1838 – D □ ThB XXXV.

Wetter, *Bertil* → **Wetter,** *Johan Bertil C:son*

Wetter, *Carl* → **Wetter,** *Carl Lorens Henrik*

Wetter, *Carl Lorens Henrik,* painter, master draughtsman, * 14.4.1824 Kristianstad, † 3.9.1866 Hälsingborg – S □ SvKL V.

Wetter, *Georg,* pewter caster, f. 1725, † 1733 – CH □ Bossard.

Wetter, *Hans,* bell founder, f. 1525 – D □ ThB XXXV.

Wetter, *Hans* (1573), architect, f. 1573, † 11.9.1581 – CH □ Brun III.

Wetter, *Heinz von,* architect, f. after 1479 – D □ ThB XXXV.

Wetter, *Hinrik van,* coppersmith, f. 1494, l. 1507 – D □ Focke.

Wetter, *Johan Bertil C:son,* painter, master draughtsman, * 16.8.1913 Hackvad – S □ SvK; SvKL V.

Wetter, *Johann Joachim,* master draughtsman, engraver, * 23.12.1796 St. Gallen, † 1824 – CH □ Brun III.

Wetter, *Maja,* painter, * 2.5.1904 Göteborg, † 1982 Stockholm – S □ SvK; SvKL V.

Wetter, *Othmar* → **Wetter,** *Otmar* (1582)

Wetter, *Otmar* (1582), cutler, f. 12.5.1582, l. 1598 – D □ ThB XXXV.

Wetter, *Otmar* (1791), painter, master draughtsman, * 23.6.1791 St. Gallen, † 22.5.1848 – CH □ Brun III; ThB XXXV.

Wetter-Marcelis van (Van Wetter-Marcelis (Madame)), porcelain painter, f. before 1894 – B □ Neuwirth II.

Wetter-Rosenthal, *Constance Elisabeth Marguerite von,* sculptor, * 30.4.1872 (Gut) Herküll (Estland), † 14.9.1948 Hamburg – D □ Hagen.

Wetter-Rosenthal, *Erica von,* sculptor, artisan, * 18.2.1896 Türpsal (Estland), l. 19.11.1980 – EW, D □ Hagen.

Wetter-Rosenthal, *Karin von* → **Reerink,** *Karin*

Wetterau, *Margaret Chaplin,* painter, f. 1917 – USA □ Falk.

Wetterau, *Rudolf,* painter, designer, * 25.5.1891 Nashville (Tennessee), l. 1947 – USA □ Falk.

Wetterauer, *Dietrich,* goldsmith, f. 1493, l. 1521 – D □ Zülch.

Wetterberg, *Helge,* master draughtsman, graphic artist, * 1911 – S □ SvKL V.

Wetterbergh, *Alexis* (Wetterbergh, Julius Alexis), painter, master draughtsman, * 4.5.1816 Jönköping, † 23.8.1872 Stockholm – S □ SvK; SvKL V; ThB XXXV.

Wetterbergh, *Anders Johan,* painter, * 16.2.1769 Ask, † 31.10.1840 Domneberg (Habo) – S □ SvKL V.

Wetterbergh, *Carl* → **Wetterbergh,** *Carl Anton*

Wetterbergh, *Carl Anton,* graphic artist, * 6.6.1804 Jönköping, † 31.1.1889 Linköping – S □ SvKL V.

Wetterbergh, *Johan* → **Wetterbergh,** *Anders Johan*

Wetterbergh, *Julius Alexis* (SvKL V) → **Wetterbergh,** *Alexis*

Wetterborg, *Svend Johan,* goldsmith, * about 1737 Schweden, † 1801 Slagelse – DK □ Bøje II.

Wettergren, *Bent Johan,* goldsmith, silversmith, * 1807 Kopenhagen, † 1872 – DK □ Bøje II.

Wettergren, *Gotfred F.,* goldsmith, silversmith, * about 1772 Schweden, † 1847 – DK □ Bøje I.

Wettergren, *Gotfred Fredrik* → **Wettergren,** *Gotfred F.*

Wettergren, *Ingeborg* (Konstlex.) → **Wettergren,** *Ingeborg Ellen Katarina*

Wettergren, *Ingeborg Ellen Katarina* (Wettergren, Ingeborg), textile artist, painter, * 20.11.1878 Arboga, † 11.6.1960 Stockholm – S □ Konstlex.; SvK; SvKL V; ThB XXXV.

Wettergren-Behm, *Anna* → **Wettergren-Behm,** *Anna Ingeborg Elisabeth*

Wettergren-Behm, *Anna Ingeborg Elisabeth,* textile artist, * 16.9.1877 Arboga, † 9.2.1938 Sjögränds gård (Uddeholm) – S □ SvKL V.

Wetterhall, *Ingrid* → **Wetterhall-Mautner,** *Ingrid*

Wetterhall, *Ingrid Elisabeth Hillevi* → **Wetterhall-Mautner,** *Ingrid*

Wetterhall-Mautner, *Ingrid* (Wetterhall-Mautner, Ingrid Hillevi Elisabeth; Mautner, Ingrid Elisabeth Hillevi), painter, master draughtsman, * 5.6.1904 Västervik – S □ Konstlex.; SvK; SvKL V.

Wetterhall-Mautner, *Ingrid Hillevi Elisabeth* (SvKL V) → **Wetterhall-Mautner,** *Ingrid*

Wetterhalst, *Marten* → **Wetterholst,** *Martin*

Wetterhalst, *Martin* → **Wetterholst,** *Martin*

Wetterhamn, *Andreas* → **Riddermarck,** *Andreas*

Wetterhof-Asp, *Georg Sigurd* → **Wettenhovi-Aspa,** *Georg Sigurd*

Wetterhoff-Asp, *Georg Sigurd,* painter, sculptor, * 1870, l. 1893 – DK, F □ ThB XXXV.

Wetterholds, *Marten* → **Wetterholst,** *Martin*

Wetterholds, *Martin* → **Wetterholst,** *Martin*

Wetterhols, *Mårten* → **Wetterholst,** *Martin*

Wetterholst, *Marten* → **Wetterholst,** *Martin*

Wetterholst, *Martin,* bell founder, f. 1704, l. 1713 – S □ ThB XXXV.

Wetterholtz, *Anders,* bell founder, f. 1732, l. 1747 – S □ ThB XXXV.

Wetterkrantz, *Anders,* painter, † after 1825 Hedemora – S □ SvKL V.

Wetterlind, *Anders,* painter, * about 1725, † 19.9.1805 Acklinga – S □ SvKL V.

Wetterlind, *Johan Fredrik,* painter, * 20.5.1844 Malmö, l. 1865 – S □ SvKL V.

Wetterling, *Alexander* → **Wetterling,** *Alexander Clemens*

Wetterling, *Alexander Clemens,* marine painter, illustrator, master draughtsman, graphic artist, * 30.1.1796 Värmdö, † 5.6.1858 Stockholm – S □ Brewington; SvK; SvKL V.

Wetterling, *Fred,* marine painter, f. 1864, l. before 1982 – USA □ Brewington.

Wetterling, *Gunnar* (Wetterling, Gunnar Magni Wilhelm), architect, * 5.5.1891 Linneryd (Småland), l. before 1974 – S □ SvK; Vollmer V.

Wetterling, *Gunnar Magni Wilhelm* (SvK) → **Wetterling,** *Gunnar*

Wetterlöf, *Anna-Greta,* painter, master draughtsman, * 1933 Ravlunda – S □ SvK.

Wetterlund, *Axel* (Wetterlund, Johan Axel), sculptor, * 15.1.1858 Habo, † 23.10.1927 or 24.10.1927 Köln – S □ SvK; SvKL V; ThB XXXV.

Wetterlund, *Johan Axel* (SvKL V) → **Wetterlund,** *Axel*

Wetterstedt, *Anna Ingeborg Erica af,* painter, * 15.4.1834 Springsta (Kärrbo socken), † 17.4.1898 Stockholm – S □ SvKL V.

Wetterstedt, *Carl August,* porcelain painter, * 9.10.1817, † 1.1.1884 Rörstrand (Stockholm) – S □ SvKL V.

Wetterstedt, *Niklas Joakim af,* master draughtsman, * 25.9.1780 Vasa, † 1.5.1855 Stockholm – SF, S □ SvKL V.

Wetterstein, *L. J.,* goldsmith, f. 1672 – PL, D □ ThB XXXV.

Wettersten, *John* → **Sten,** *John*

Wettersten, *Per Johan* → **Sten,** *John*

Wetterstrand, *Carl* → **Wetterstrand,** *Carl Gustaf*

Wetterstrand, *Carl Gustaf,* painter, * 25.6.1855 Stockholm, † 24.12.1923 Ektorp (Södermanland) – S □ SvK; SvKL V; ThB XXXV.

Wettervik, *Carl-Herman* (Konstlex.) → **Wetterwik,** *Carl*

Wetterwik, *Carl* (Wetterwik, Carl-Herman Emanuel; Wettervik, Carl-Herman), landscape painter, portrait painter, master draughtsman, graphic artist, * 16.9.1910 Uppsala, † 3.12.1949 Uppsala – S □ Konstlex.; SvK; SvKL V; Vollmer V.

Wetterwik, *Carl-Herman* → **Wetterwik,** *Carl*

Wetterwik, *Carl-Herman Emanuel* (SvKL V) → **Wetterwik,** *Carl*

Wetterwik, *Carl Herman Emanuel* (SvK) → **Wetterwik,** *Carl*

Wettig, *Heinrich,* portrait painter, genre painter, * 8.6.1875 Bremen, l. 1910 – D □ ThB XXXV.

Wettler, *Laurenz,* master draughtsman, painter, * 17.3.1791 Rheineck (St. Gallen), † 1822 Rheineck (St. Gallen) – CH □ Brun III; ThB XXXV.

Wettner, *Ottmer,* sutler, goldsmith, enchaser, f. 1614, † 1623 or 1624 Danzig – PL, D □ ThB XXXV.

Wetton, *Ernest,* painter, f. 1895 – GB □ Wood.

Wettsel, carpenter, f. 1802 – D □ ThB XXXV.

Wettstein, *Friedrich* (Wettstein, Joh. Friedrich), portrait painter, * 1659, † 1744 – CH □ Brun IV; ThB XXXV.

Wettstein, *Joh. Friedrich* (Brun IV) → **Wettstein,** *Friedrich*

Wettstein, *Johann Martin* → **Wetzstein,** *Joh. Martin*

Wettstein, *Johann Rudolf,* painter, master draughtsman, * 1719, † 1801 – CH ⊐ Brun IV; ThB XXXV.

Wettstein, *Robert (1863),* portrait painter, genre painter, * 11.6.1863 Hedingen, † 30.4.1917 Zürich – CH ⊐ Brun III; ThB XXXV.

Wettstein, *Robert (1895),* painter, master draughtsman, graphic artist, * 6.11.1895 Illnau, † 17.4.1969 Zürich – CH ⊐ LZSK; Plüss/Tavel II; Plüss/Tavel Nachtr.; Vollmer V.

Wettstein, *Rudolf Emanuel,* master draughtsman, * 1761, † 1835 – CH ⊐ Brun IV.

Wettstein, *Wilhelm* (Plüss/Tavel II) → **Wettstein,** *Willi*

Wettstein, *Willi* (Wettstein, Wilhelm), glass painter, lithographer, * 30.7.1941 Bern – CH ⊐ KVS; Plüss/Tavel II.

Wetyng, *William,* mason, f. 1505, l. 1508 – GB ⊐ Harvey.

Wetz, painter, sculptor, assemblage artist, * 18.1.1961 Wolhusen – CH ⊐ KVS.

Wetz, *Anton,* painter, f. 1589, l. about 1600 – PL ⊐ ThB XXXV.

Wetz, *Johann Fidelis* → **Wez,** *Johann Fidelis*

Wetz, *Johann Fidelius von* (Nagel) → **Wez,** *Johann Fidelis*

Wetzdorff, *Arne Gustaf Folke,* painter, master draughtsman, * 8.6.1886 Norrköping, † 15.6.1914 Karlshamn – S ⊐ SvKL V.

Wetzdorff, *Folke* → **Wetzdorff,** *Arne Gustaf Folke*

Wetzel (1400), goldsmith, f. about 1400 – CH ⊐ Brun III.

Wetzel, *Alb.,* porcelain painter(?), f. 1894 – D ⊐ Neuwirth II.

Wetzel, *Andreas,* wood sculptor, f. 1626 – D ⊐ ThB XXXV.

Wetzel, *Anton,* copper engraver, f. about 1700 – D ⊐ ThB XXXV.

Wetzel, *Balthasar* → **Wenzel,** *Balthasar*

Wetzel, *Carl Johann Baptist* (Wetzel, Karl Johann; Wetzel, Johann Baptist), glass painter, porcelain painter, * 23.6.1817 Bissingen, † 13.9.1872 Stuttgart – D ⊐ Nagel; Neuwirth II; ThB XXXV.

Wetzel, *Charles,* engraver, f. 1852, l. 1858 – USA ⊐ Groce/Wallace.

Wetzel, *Clemens,* heraldic engraver, gem cutter, * Friedrichsgrund(?), f. about 1835, l. 1842 – D ⊐ ThB XXXV.

Wetzel, *Conrad,* gilder, woodcarving painter or gilder, f. 1762, l. 1788 – D ⊐ Sitzmann; ThB XXXV.

Wetzel, *Eberhard* → **Wetzel,** *Herthe*

Wetzel, *Elsbeth Siglinde* → **Woody,** *Elsbeth S.*

Wetzel, *Franz Conrad* → **Wetzel,** *Conrad*

Wetzel, *Friedrich Karl* → **Wetzel,** *Karl*

Wetzel, *George Julius,* painter, * 8.2.1870 New York, † about 1936 – USA ⊐ Falk; ThB XXXV.

Wetzel, *Gertrud* (Wetzel, Gertrud Angelika), sculptor, * 1934 Häfnerhaslach – D ⊐ Nagel; Vollmer V.

Wetzel, *Gertrud Angelika* (Nagel) → **Wetzel,** *Gertrud*

Wetzel, *Hans,* painter, stove maker, f. 1446, l. 1478 – D ⊐ ThB XXXV; Zülch.

Wetzel, *Hans Jacob,* pewter caster, * about 1680, † before 9.3.1738 – CH ⊐ ThB XXXV.

Wetzel, *Hans Jakob,* pewter caster, * about 1680, † before 9.3.1738 – CH ⊐ Bossard; Brun IV.

Wetzel, *Heinz,* decorative painter, lithographer, artisan, * 18.11.1858 Kayna (Zeitz), † 1913 – D ⊐ Ries; ThB XXXV.

Wetzel, *Henne* → **Wetzel,** *Hans*

Wetzel, *Henri-Robert,* painter, * 23.2.1897 Münster (Elsaß)(?), † 28.3.1955 Paris – F ⊐ Bauer/Carpentier VI.

Wetzel, *Herthe,* painter, stove maker, f. 1479, l. 1498 – D ⊐ Zülch.

Wetzel, *Ines,* landscape painter, still-life painter, * 7.3.1878 – D ⊐ ThB XXXV.

Wetzel, *Jakob,* bell founder, * 1756 Zürich-Wiedikon, l. 1807 – CH ⊐ Brun III; Brun IV.

Wetzel, *Joh. Caspar* → **Wezler,** *Joh. Caspar*

Wetzel, *Joh. Jacob* → **Wetzel,** *Hans Jacob*

Wetzel, *Johann,* architect, master draughtsman, * 4.4.1798 Bremen, † 25.3.1885 Bremen – D ⊐ ThB XXXV.

Wetzel, *Johann Baptist* (Neuwirth II) → **Wetzel,** *Carl Johann Baptist*

Wetzel, *Johann Jakob,* master draughtsman, landscape painter, * 1781 Hirslanden (Zürich), † 9.1834 Richterswil – CH ⊐ Brun III; ThB XXXV.

Wetzel, *Johann Michael,* locksmith, * 1733 Tulln, † 9.5.1805 Mainz – D ⊐ ThB XXXV.

Wetzel, *Karl,* sculptor, * 24.9.1856 Kayna (Zeitz), l. after 1890 – D ⊐ ThB XXXV.

Wetzel, *Karl Johann* (Nagel) → **Wetzel,** *Carl Johann Baptist*

Wetzel, *Luc,* architect, * 14.7.1814 Blâmont (Meurthe-et-Moselle), † 19.2.1871 Montbéliard – F ⊐ Brune.

Wetzel, *Lukas,* pewter caster, * Colmar, f. 1558 – F, CH ⊐ Brun IV.

Wetzel, *Lux* → **Wetzel,** *Lukas*

Wetzel, *Manfred,* sculptor, * 1926 Berlin – D ⊐ Vollmer V.

Wetzel, *Marei,* painter, sculptor, * 20.3.1890 Gnesen, † 11.11.1983 Chexbres – PL, CH ⊐ Plüss/Tavel II.

Wetzel, *Martin,* sculptor, * 1929 – D ⊐ Vollmer VI.

Wetzel, *Mary,* painter, f. before 1880 – USA ⊐ Hughes.

Wetzel, *Nikolaus,* architect, f. 1343, † 1366 – F ⊐ ThB XXXV.

Wetzel, *Richard,* painter, * 1943 – D ⊐ Nagel.

Wetzel, *Robi* → **Wetzel,** *Henri-Robert*

Wetzel, *Sebastian,* stage set designer, * Dresden, f. 1737, l. 10.1768 – D ⊐ ThB XXXV.

Wetzel, *Theo* → **Wetzel,** *Theodor*

Wetzel, *Theodor,* landscape painter, still-life painter, sculptor, * 12.2.1899 Zürich, † 2.5.1969 Uetikon or Wetzikon – CH ⊐ LZSK; Plüss/Tavel II; Plüss/Tavel Nachtr.; ThB XXXV.

Wetzel, *Wolfgang Jacob,* pewter caster, * 5.2.1639, † 21.5.1675 – D ⊐ ThB XXXV.

Wetzel-Schubert, *Marei* → **Wetzel,** *Marei*

Wetzell, *Åke* → **Witzell,** *Åke*

Wetzelo dictus Alsnuit → **Alsniet,** *Wetzel*

Wetzelpiel, *Andreas(?)* → **Wetzel,** *Andreas*

Wetzels-Kamper, *Marion,* ceramist, * 1960 – D ⊐ WWCCA.

Wetzelsberg, *Ferdinand von* (Wetzelsberg, Ferdinand Anton Johann von (Freiherr)), architectural draughtsman, painter, * 6.1795 or 20.8.1795 Wien, † 11.1846 Krems – A ⊐ Fuchs Maler 19.Jh. Erg.-Bd II; ThB XXXV.

Wetzelsberg, *Ferdinand Anton Johann von* (Freiherr) (Fuchs Maler 19.Jh. Erg.-Bd II) → **Wetzelsberg,** *Ferdinand von*

Wetzelsberg, *Ferdinand von Dorgolyhegy* (Freiherr) (Fuchs Maler 19.Jh. Erg.-Bd II) → **Wetzelsberg von Dorgolyhegy,** *Friedrich*

Wetzelsberg von Dorgolyhegy, *Friedrich* (Wetzelsberg, Ferdinand von Dorgolyhegy (Freiherr)), architectural draughtsman, painter, * 1753 or 27.11.1760 Madokis or Gran, † 1841 or 13.9.1842 Wiener Neustadt – A, H ⊐ Fuchs Maler 19.Jh. Erg.-Bd II.

Wetzelsberger, *Fritz,* painter, * 24.6.1898 Kirchschlag (Nieder-Österreich), † before 1947(?) – A ⊐ Fuchs Geb. Jgg. II.

Wetzenstein, *Ernst* (Wetzenstein, Ernst Fritz Henrik), painter, etcher, woodcutter, master draughtsman, * 19.1.1890 Aachen, † 1982 Uppsala – D, S ⊐ Konstlex.; SvK; SvKL V; ThB XXXV; Vollmer V.

Wetzenstein, *Ernst Fritz Henrik* (SvKL V) → **Wetzenstein,** *Ernst*

Wetzer, *Hans,* glass painter, f. 1609 – D ⊐ ThB XXXV.

Wetzer von Ravensburg → **Wetzer,** *Hans*

Wetzl, painter, f. 1812 – A ⊐ Fuchs Maler 19.Jh. IV; ThB XXXV.

Wetzlawek, *Ludwig,* genre painter, f. about 1948 – A ⊐ Fuchs Maler 20.Jh. IV.

Wetzler, *Ernest,* lithographer, f. 1857, l. 1860 – USA ⊐ Groce/Wallace.

Wetzler, *Hans,* cabinetmaker, * Augsburg, f. 1578, † 1610 – D ⊐ Seling III.

Wetzmer, *Joanes* → **Wetzmer,** *Johann*

Wetzmer, *Johann,* sculptor, f. 1496 – A ⊐ ThB XXXV.

Wetzner, *Johann* → **Wetzmer,** *Johann*

Wetzstein, *Balthasar,* glass painter, f. 1627, l. 1635 – CH ⊐ ThB XXXV.

Wetzstein, *Hans,* pewter caster, f. 1669, † 27.3.1679 Alessandria (Piemont) – CH ⊐ Bossard.

Wetzstein, *Joh. Martin* (Wetzstein, Johann Martin), goldsmith, * 28.4.1690 Zug, † 26.12.1761 – CH ⊐ Brun III; Brun IV; ThB XXXV.

Wetzstein, *Johann Kaspar,* cabinetmaker, f. about 1780 – D ⊐ ThB XXXV.

Wetzstein, *Johann Martin* (Brun III) → **Wetzstein,** *Joh. Martin*

Wetzstein, *Jos. Ludwig,* goldsmith, f. 1754, l. 1755 – D ⊐ ThB XXXV.

Wetzstein, *Mathias,* goldsmith(?), f. 1893 – A ⊐ Neuwirth Lex. V.

Wetzstein, *P. German,* master draughtsman, f. about 1635 – CH ⊐ Brun III; ThB XXXV.

Weuentrop, *Albert,* painter, f. 1595, † 18.5.1602 Hamburg – D ⊐ Rump.

Weurlander, *Fridolf* → **Weurlander,** *Johan Fridolf*

Weurlander, *Johan Fridolf* (Veurlander, Fridolf), landscape painter, * 9.1.1851 Kuopio, † 27.5.1900 Kuopio – SF ⊐ Koroma; Kuvataiteilijat; Nordström; Paischeff; ThB XXXV.

Weuyster, *K.,* marine painter, f. 1793 – NL ⊐ Brewington.

Wevelinkhoven, *Alexander van,* painter, * about 1608, † 22.10.1629 Rom – NL, I ⊐ ThB XXXV.

Weven, *Johann* → **Were,** *Johann*

Wever, *Adolph,* artist, f. 1844 – USA
▭ Groce/Wallace.

Wever, *Auguste de,* stamp carver,
medalist, * 10.6.1856 Brüssel – B
▭ ThB XXXV.

Wever, *Bé* → **Wever,** *Berend*

Wever, *Berend,* watercolourist, master
draughtsman, * 6.3.1951 Mussel
(Groningen) – NL ▭ Scheen II.

Wever, *Cornelis,* painter, f. 1771, l. 1792
– NL ▭ Scheen II; ThB XXXV.

Wever, *Heinz,* portrait painter,
landscape painter, illustrator,
* 31.12.1890 Herscheid, l. 1943 – D
▭ Davidson II.2; ThB XXXV.

Wever, *Ico,* painter, f. 1625, l. 1626 – D
▭ Focke.

Wever, *Philipp,* painter, f. 1630, l. 1632
– D ▭ Focke.

Weverling, *Willem,* painter, master
draughtsman, woodcutter, sculptor,
* 3.10.1902 Den Haag (Zuid-Holland)
– NL ▭ Scheen II.

Wevers, *Aart,* painter, * 6.8.1945 Deventer
(Overijssel) – NL ▭ Scheen II (Nachtr.).

Weveu, *Charles(?),* master draughtsman,
* 1842 or 1843 Frankreich, l. 20.5.1895
– USA ▭ Karel.

Wevil, *George,* wood engraver, f. 1850,
l. 1860 – USA ▭ Groce/Wallace.

Wevill, *George* (Junior) → **Wevil,** *George*

Wewe, *Adetola Festus* → **Wewe,** *Tola*

Wewe, *Tola,* painter, * 19.11.1959
Shabomi – WAN ▭ Nigerian artists.

Wewecka, *Hans* → **Wewerka,** *Hans*

Wewer, *Willi,* painter, * 1912
Gelsenkirchen – D ▭ KüNRW IV.

Wewera, *Adolf,* goldsmith(?), f. 1876 – A
▭ Neuwirth Lex. II.

Wewera, *Rosa,* goldsmith, maker
of silverwork, f. 1908 – A
▭ Neuwirth Lex. II.

Wewera, *Rudolf,* goldsmith,
silversmith, f. 1862, l. 1903 – A
▭ Neuwirth Lex. II.

Wewerka, *Hans,* sculptor, † 1914 or 1918
– D ▭ ThB XXXV.

Wewerka, *Johann,* stonemason,
* 9.9.1782 Hurschov (Jungbunzlau),
† 10.2.1821 Reichenberg (Böhmen) – CZ
▭ ThB XXXV.

Wewerka, *Rudolf,* sculptor, painter,
* 27.8.1889 Albrechtsdorf, † 6.1954
Magdeburg – D ▭ Vollmer V.

Wewoke, *Maynerd* → **Vewicke,** *Maynard*

Wex, *Adalbert,* landscape painter, * 1867
München, † 11.12.1932 München &
Dachau – D ▭ Münchner Maler IV;
ThB XXXV.

Wex, *Christian Gottlieb,* porcelain painter,
* 12.6.1729 or 1729, † 23.1.1780
Meißen – D ▭ Rückert.

Wex, *Else* (ThB XXXV) → **Wex-
Cleemann,** *Else*

Wex, *Peter,* architect, f. 1636 – D
▭ ThB XXXV.

Wex, *Willibald,* landscape painter,
* 12.7.1831 Karlstein (Reichenhall),
† 29.3.1892 München – D
▭ Münchner Maler IV; ThB XXXV.

Wex-Cleemann, *Else* (Wex, Else), painter,
etcher, master draughtsman, * 29.11.1890
Bolivar (Venezuela), † 24.3.1978
Bad Oldesloe – D ▭ Feddersen;
ThB XXXV; Vollmer V; Wolff-Thomsen.

Wexelberg, *C.-F.,* engraver, f. 1780,
l. 1818(?) – F ▭ Audin/Vial II.

Wexelberg, *F. G.,* master draughtsman,
copper engraver, * about 1745 Salzburg,
l. after 1775 – CH, A ▭ Brun III;
ThB XXXV.

Wexelsen, *Christian Delphin,* landscape
painter, * 24.3.1830 Toten or Østre
Toten, † 4.1.1883 Kristiania – N
▭ NKL IV; ThB XXXV.

Wexer, *Georg,* stonemason, f. 1649 – D
▭ ThB XXXV.

Wexlberger, *Johann Michael* →
Wechselberger, *Johann Michael*

Wexler, *Andreas,* cabinetmaker, f. 1797
– D ▭ ThB XXXV.

Wexler, *Yaakov* → **Wechsler,** *Yaakov*

Wexlpauer, *Hans,* sculptor, f. 1612,
l. 1620 – A ▭ ThB XXXV.

Wey, *van der,* architect, f. 1605 – D
▭ Merlo.

Wey, *Alois,* painter, master draughtsman,
* 1894 Murg, † 25.5.1985 St. Gallen
– CH ▭ KVS.

Wey, *Anton,* landscape painter, sculptor,
* 19.6.1908 Wolfenschießen – CH
▭ Vollmer V.

Wey, *Pater Eustachius* (Wey, Eustachius
(Pater)), architect, f. 1664 – CH
▭ Brun III.

Wey, *Eustachius* (Pater) (Brun III) →
Wey, *Pater Eustachius*

Wey, *Jean-Baptiste,* tapestry craftsman,
f. about 1780 – F ▭ Brune.

Wey, *M. A.,* painter, f. before 1894 –
USA ▭ Hughes.

Weyand, *Jaap* (ThB XXXV; Vollmer V)
→ **Weijand,** *Jacob Gerrit*

Weyand, *Jacob Gerrit* (Waller) →
Weijand, *Jacob Gerrit*

Weyandt, *Christian Albert Ludwig* (SvKL
V) → **Weyandt,** *Ludwig*

Weyandt, *Friedrich,* goldsmith, f. 1688,
† 1707 Kiel – D ▭ ThB XXXV.

Weyandt, *Ludvig* (SvK) → **Weyandt,**
Ludwig

Weyandt, *Ludwig* (Weyandt, Christian
Albert Ludwig; Weyandt, Ludvig),
painter, f. 1691, † after 1720 Kiel(?)
– D, S ▭ Feddersen; SvK; SvKL V;
ThB XXXV.

Weybora, *Eduard,* porcelain painter,
enamel painter, f. before 1873 – A
▭ Neuwirth II.

Weyck, *Henderick de* (Waller) → **Weyck,**
Hendrick L. de

Weyck, *Hendrick L. de* (Weyck, Henderick
de), etcher, copper engraver, master
draughtsman, goldsmith(?), f. 1626 – NL
▭ ThB XXXV; Waller.

Weyd, *Andreas Jakob* → **Waid,** *Andreas
Jakob*

Weyd, *Johannes* (2) → **Weid,** *Johannes*
(1687)

Weyda, *Wilhelm* → **Weide,** *Wilhelm*

Weydauer, *Joh. Adam,* pewter
caster, f. about 1756, l. 1803 – D
▭ ThB XXXV.

Weyde, *Friedrich Ludwig,* modeller,
f. 1795, l. 1798 – D ▭ ThB XXXV.

Weyde, *Gisela* → **Leweke,** *Gisela*

Weyde, *Gizela* (Weyde-Leweke, Gizella),
painter, restorer, f. 1894 Kassa, l. after
1928 – SK, D, H ▭ MagyFestAdat;
ThB XXXV.

Weyde, *Henry van der* (Lister) → **Weyde,**
Henry van de

Weyde, *Henry van de* (Weyde, Henry van
der), miniature painter, photographer(?),
f. 1875, l. 1880 – GB ▭ Foskett;
Lister.

Weyde, *Julius,* genre painter, * 4.1.1822
Berlin, † 27.2.1860 Stettin – D
▭ ThB XXXV.

Weyde, *Renate C.,* painter, graphic
artist, * 2.3.1944 Lissa (Posen)(?) –
D ▭ Hagen.

Weyde, *Wilhelm* → **Weide,** *Wilhelm*

Weyde-Leweke, *Gizella* (MagyFestAdat) →
Weyde, *Gizela*

Weyde-Liljeblad, *Anna Lovisa Margareta,*
painter, * 18.11.1908 Stockholm – S
▭ SvKL V.

Weyde-Liljeblad, *Greta* → **Weyde-
Liljeblad,** *Anna Lovisa Margareta*

Weydemann, *Peter,* painter, * 1938 – D
▭ Nagel.

Weydemeier, *Christian,* goldsmith,
* 30.10.1795 Kassel, l. after 1826 –
D ▭ ThB XXXV.

Weyden, *François van der* → **Laprérie,**
François de

Weyden, *Goossen van der* (Weyden,
Goswijn van der; Van der Weyden,
Goossen), painter, * about 1465
Brüssel, † after 1538 Antwerpen – B
▭ DA XXXIII; DPB II; ThB XXXV.

Weyden, *Goswijn van der* (DA XXXIII)
→ **Weyden,** *Goossen van der*

Weyden, *Goswyn van der* → **Weyden,**
Goossen van der

Weyden, *Haquinet van der* → **Weyden,**
Jan van der

Weyden, *Harry van der* (ThB XXXV) →
VanderWeyden, *Harry F.*

Weyden, *Henri van der,* sculptor, f. 1422,
l. 1424 – B, NL ▭ ThB XXXV.

Weyden, *Jan van der,* goldsmith,
* 1438(?) Brüssel, † 1468 Brüssel
– B, NL ▭ ThB XXXV.

Weyden, *Peter van der* (Van der Weyden,
Pierre), painter, * 1437(?) Brüssel,
† 1514 – B ▭ DPB II; ThB XXXV.

Weyden, *Pieret van der* → **Weyden,** *Peter
van der*

Weyden, *Pieter van der,* carpenter,
architectural draughtsman, * 1811
Haarlem (Noord-Holland), † after 1840
– NL ▭ Scheen II.

Weyden, *Roger van der*
(D'Ancona/Aeschlimann) → **Weyden,**
Rogier van der (1399)

Weyden, *Rogier van der (1399)* (Weyden,
Rogier van der (1); Rogier van der
Weyden; Van der Weyden, Rogier;
Weyden, Roger van der), painter,
* 1399 or 1399 or 1400 or 1400
Tournai, † 18.6.1464 Brüssel – B, NL, I
▭ DA XXXIII; D'Ancona/Aeschlimann;
DPB II; ELU IV; PittItalQuattroc;
ThB XXXV.

Weyden, *Rogier van der (1528)*
(Weyden, Rogier van der (2)), painter,
f. 1528, † 1537 or 1543 – B, NL
▭ ThB XXXV.

Weyden, *Servatius von der,* goldsmith,
* before 27.7.1624, l. 1649 – D
▭ Zülch.

Weyden, *Tielmann von der* (Zülch) →
Weyden, *Tillmann von der*

Weyden, *Tillmann von der* (Weyden,
Tielmann von der), goldsmith, * Aachen,
f. 1615, † 1642 Frankfurt (Main) – D,
NL ▭ ThB XXXV; Zülch.

Weydenhan, *Hans,* painter, f. 1557 – D
▭ ThB XXXV.

Weydeveldt van → **Léonard,** *Agathon*

Weydinger, *Adèle* (Weydinger, Adèle
(Demoiselle)), porcelain painter,
flower painter, * 1804, l. 1848 – F
▭ Neuwirth II.

Weydinger, *Joseph Leopold,* porcelain
painter, gilder, * 1768, l. 1816 – F
▭ ThB XXXV.

Weydinger, *Pélagie Adèle* (Weydinger,
Pelagre Adele), flower painter, porcelain
painter, * 26.9.1803 Sèvres, † 7.1.1870
Sèvres – F ▭ Pavière III.1.

Weydinger, *Pelagre Adele* (Pavière III.1)
→ **Weydinger,** *Pélagie Adèle*
Weyditz, *Barthélemy* → **Widitz,**
Barthélemy
Weyditz, *Christoph* → **Weiditz,** *Christoph*
(1500)
Weyditz, *Hans* → **Weiditz,** *Hans* (1500)
Weydlich, *Anton* → **Weidlich,** *Anton*
Weydmann, *Joseph,* painter, * 21.3.1912
Avricourt (Meurthe-et-Moselle), † 1968
– F ⚭ Bauer/Carpentier VI.
Weydmann, *Paul,* painter, * 3.2.1942
Strasbourg – F ⚭ Bauer/Carpentier VI.
Weydmans, *N.* → **Weydtmans,** *Claes*
Jansz.
Weydmans, *Nicolaes Jansz* →
Weydtmans, *Claes Jansz.*
Weydmüller, *Johanna Elisabeth,* painter,
* 1725 Sorau (Nieder-Lausitz),
† 2.3.1807 Dresden – D ⚭ ThB XXXV.
Weydom, etcher, copper engraver, master
draughtsman, f. about 1675, l. 1799 (?)
– NL ⚭ ThB XXXV; Waller.
Weydt (Hafner-Familie) (ThB XXXV) →
Weydt, *Joh. Adam*
Weydt (Hafner-Familie) (ThB XXXV) →
Weydt, *Joh. Erhard*
Weydt (Hafner-Familie) (ThB XXXV) →
Weydt, *Joh. Martin*
Weydt, *Joh. Adam,* potter, * 1793, † 1827
– D ⚭ Sitzmann; ThB XXXV.
Weydt, *Joh. Erhard,* potter, * 1751
Schwarzenbach (Saale), † 28.8.1805
Wunsiedel – D ⚭ Sitzmann;
ThB XXXV.
Weydt, *Joh. Martin,* potter, * 1798,
† 1835 – D ⚭ Sitzmann; ThB XXXV.
Weydt, *Johannes,* building craftsman,
f. 1706, l. 21.2.1716 – D
⚭ ThB XXXV.
Weydtmans, *Claes Jansz.* (Wijtmans,
Nicolaes Jansz), copper engraver, glass
painter, faience painter, engraver of maps
and charts, glassmaker, faience maker,
* about 1570 's-Herzogenbosch (?) or
's-Herzogenbosch, † 3.2.1642 or 9.2.1642
Rotterdam – NL ⚭ ThB XXXV; Waller.
Weydtmans, *Nicolaes Jansz.* →
Weydtmans, *Claes Jansz.*
WEye, *Bernhard Heinrich* (Seling III) →
Weye, *Bernhard Heinrich*
Weye, *Bernhard Heinrich,* goldsmith,
maker of silverwork, * about 1701
Osnabrück, † before 13.6.1782 Augsburg
– D ⚭ Seling III; ThB XXXV.
Weye, *Bernhard Jakob,* maker of
silverwork, * about 1750, † 1781 – D
⚭ Seling III.
Weye, *Hubert van der,* painter, f. 1586
– NL ⚭ ThB XXXV.
Weyen, *Gilbert van der,* stamp carver,
f. 1481, l. 1485 – NL ⚭ ThB XXXV.
Weyen, *Goesen van der* → **Weyden,**
Goossen van der
Weyen, *Goswin van der* → **Weyden,**
Goossen van der
Weyen, *Hermann,* copper engraver (?),
f. 1643, † 27.2.1672 – F
⚭ ThB XXXV.
Weyenhoven, *Pieter van* → **Wyenhoven,**
Pieter van
Weyenmair, *Hans (1620)* (Weyenmair,
Hans (3)), goldsmith, f. 1620, † 1639
– D ⚭ Seling III.
Weyer, *Adolphe,* architect, * 1827
Straßburg, † 1874 – F ⚭ Delaire.
Weyer, *Conrad,* painter, f. 1623,
† 27.4.1628 Hamburg – D ⚭ Rump.
Weyer, *Franz,* gunmaker, f. 1701 – A
⚭ ThB XXXV.

Weyer, *Franziskus* → **Weyerzisk**
Weyer, *Gabriel,* master draughtsman,
etcher, painter, * 5.11.1576
Nürnberg, † 17.9.1632 Nürnberg – D
⚭ DA XXXIII; ThB XXXV.
Weyer, *Hans (1567),* painter, f. 1567,
l. 1587 – D ⚭ ThB XXXV.
Weyer, *Hans (1595),* painter,
f. 1595, † 23.1.1621 Coburg – D
⚭ ThB XXXV.
Weyer, *Hans (1596),* portrait painter,
* 30.5.1596 Coburg, † before 25.1.1666
– D ⚭ ThB XXXV.
Weyer, *Hans (1604),* painter, f. 20.11.1604
– D ⚭ ThB XXXV.
Weyer, *Hans (1624/1631),* painter, f. 1624,
† 3.12.1631 Hamburg – D ⚭ Rump.
Weyer, *Hermann (1600),* painter, f. about
1600, l. 1620 – D ⚭ ThB XXXV.
Weyer, *Hermann (1830),* architect,
* 10.11.1830 Großschönebeck (Mark),
† 6.12.1899 Köln – D ⚭ ThB XXXV.
Weyer, *Jacob* (Weier, Jacob), painter,
f. 8.8.1648, † 8.5.1670 Hamburg – D
⚭ Rump; ThB XXXV.
Weyer, *Jean-Pierre* (Delaire) → **Weyer,**
Johann Peter
Weyer, *Joh.* (der Jüngere) → **Weyer,**
Hans (1596)
Weyer, *Johann Peter* (Weyer, Jean-
Pierre), architect, * 19.5.1794 Köln,
† 25.8.1864 Köln – D ⚭ Delaire;
Merlo; ThB XXXV.
Weyer, *Johannes Harmannus van de* (ThB
XXXV; Waller) → **Weijer,** *Johannes
Hermanus van de*
Weyer, *Omer van de* (Van de Weyer,
Omer), landscape painter, still-life
painter, * 1910 Löwen – B ⚭ DPB II.
Weyer, *Peter* → **Weinher,** *Peter*
Weyer, *Pieter Wilhelmus van de,*
lithography printmaker, master
draughtsman, book printmaker,
lithographer, * 5.4.1816 Utrecht
(Utrecht), † 2.6.1880 Utrecht (Utrecht)
– NL ⚭ Scheen II; ThB XXXV; Waller.
Weyer, *Sophie* → **Jadelot,** *Sophie*
Weyerer, *Georg,* painter, f. 1792 – D
⚭ Markmiller.
Weyerer, *Johann,* painter, f. 1790 – D
⚭ Markmiller.
Weyerer, *Joseph Franz,* painter, f. 1760,
l. 1795 – D ⚭ Markmiller.
Weyerer, *Sebastian,* painter, f. 1720,
l. 1740 – D ⚭ Markmiller.
Weyerer, *Stephan* (der Ältere) → **Weyrer,**
Stephan (1495)
Weyerlechner, *Joh. Georg,* painter,
f. 1625, l. 1632 – A ⚭ ThB XXXV.
Weyerman, *Jacob Campo,* flower painter,
etcher, * 9.8.1677 Breda, † 9.3.1747
or about 9.3.1747 Den Haag – NL
⚭ Bernt III; DA XXXIII; Pavière I;
ThB XXXV; Waller.
Weyerman, *Jacob Campovivo* →
Weyerman, *Jacob Campo*
Weyermann, *Domenicus,* gunmaker (?),
f. 1523, † 1528 or 1529 – CH
⚭ Brun III.
Weyermann, *F. B.,* master draughtsman,
f. 1701 – D ⚭ ThB XXXV.
Weyermann, *Fabian (1546)* (Weyermann,
Fabian (1)), gunmaker, f. 1546, † 1574
– CH ⚭ Brun III.
Weyermann, *Fabian (1572)* (Weyermann,
Fabian (2)), gunmaker, f. 1572, † 1614
– CH ⚭ Brun III.
Weyermann, *Hans,* tinsmith, f. 8.9.1574
– CH ⚭ Bossard.

Weyermann, *Jakob Christoph,* painter,
master draughtsman, * 8.11.1698
St. Gallen, † 1757 Augsburg – D
⚭ Brun III; ThB XXXV.
Weyermann, *Joh. Christoph* →
Weyermann, *Jakob Christoph*
Weyermann, *Niklaus* (Brun III) →
Weyermann, *Nikolaus*
Weyermann, *Niklaus (1584),* cannon
founder, copper founder, * before
7.12.1584 Bern, l. 1625 – CH
⚭ Brun III; ThB XXXV.
Weyermann, *Nikolaus* (Weyermann,
Niklaus), carver, cabinetmaker (?),
f. 1471, l. 1503 – CH ⚭ Brun III;
ThB XXXV.
Weyermann, *Trude,* wood sculptor,
woodcutter, * 17.6.1902 – CH
⚭ Vollmer V.
Weyermans, *Jacob Campo* → **Weyerman,**
Jacob Campo
Weyers, *Andreas Michael,* painter, * Ribe,
f. 1719 – DK ⚭ ThB XXXV.
Weyers, *Berend Wolter* (Weijers, Berend
Wolter), painter, master draughtsman,
* 11.5.1866 Kampen (Overijssel),
† 18.5.1949 Den Haag (Zuid-Holland)
– NL ⚭ Mak van Waay; Scheen II.
Weyers, *Erich,* painter, * 1909 Oespel
(Westfalen) – D ⚭ Vollmer V.
Weyersberg, *Angela,* painter, sculptor,
master draughtsman, graphic artist,
* 20.7.1943 Dresden – CH, D, GB
⚭ KVS.
Weyersberg, *Jacob,* portrait painter,
* about 1765, l. 1804 – D
⚭ ThB XXXV.
Weyersberg, *Joh. Jacob* → **Weyersberg,**
Jacob
Weyerzisk, sculptor, f. before 1816 – D
⚭ ThB XXXV.
Weyet, *Albertine,* portrait
miniaturist, f. before 1806 – F
⚭ Schidlof Frankreich; ThB XXXV.
Weygand, *Andreas,* stonemason,
* Cronungen, f. 1744, l. 1746 – D
⚭ ThB XXXV.
Weygand, *Christian Friedrich,* pewter
caster, f. 1765, l. 1803 – D
⚭ ThB XXXV.
Weygandt, *Carl Friedrich,* painter,
lithographer, * 1810 Schlüchtern, l. 1839
– D ⚭ ThB XXXV.
Weygandt, *Johann* → **Weigang,** *Johann*
Weygandt, *Sebastian,* painter, * 1760
Bruchsal, † 7.1.1836 Herleshausen – D,
PL ⚭ ThB XXXV.
Weygang, *Viktor,* pewter caster, † 1918
– D ⚭ ThB XXXV.
Weygant, *Ludwig* → **Weyandt,** *Ludwig*
Weygel, *Adam* → **Weygl,** *Adam*
Weygel, *Georg Friedrich* → **Weigel,**
Georg Friedrich
Weygel, *Hans* → **Weigel,** *Hans* (1548)
Weygel, *Ján,* bell founder, f. 1424,
l. 1439 – SK ⚭ ArchAKL.
Weygell, *Jacob,* bell founder, f. 1605 – D
⚭ ThB XXXV.
Weygell, *Martin* → **Weigel,** *Martin* (1576)
Weygell, *Merten* → **Weigel,** *Martin* (1576)
Weygers, *Désiré,* sculptor, f. 1897, l. 1901
– B ⚭ ThB XXXV.
Weygl, *Adam,* painter, f. 1597, l. 1617
– CZ ⚭ Toman II.
Weygold, *Frederick,* illustrator, * 1870 St.
Charles (Missouri), † 7.8.1941 Louisville
(Kentucky) – USA ⚭ Falk; Ries.
Weygold, *Johann Ludwig,* master
draughtsman, f. 1747 – D
⚭ ThB XXXV.

Weyh, *Joh. Peter,* painter, f. 30.6.1739, l. 1817 – D ▭ Sitzmann; ThB XXXV.

Weyhe, *Bernhard Heinrich* → **Weye,** *Bernhard Heinrich*

Weyhe, *Bernhard Jakob* → **Weye,** *Bernhard Jakob*

Weyhe, *Maximilian Friedrich,* landscape gardener(?), * about 1775, † 25.10.1846 Düsseldorf – D ▭ ThB XXXV.

Weyhemair, *Hans* → **Weihenmair,** *Hans*

Weyhenmayer, *Georg Gottfried* → **Weyhenmeyer,** *Georg Gottfried*

Weyhenmeyer, *Georg Gottfried,* wax sculptor, architect, * 26.3.1666 Ulm, † 17.6.1715 Berlin – D ▭ ThB XXXV.

Weyher, *Frank Elmar,* sculptor, graphic artist, * 1937 Potsdam – D ▭ KüNRW III.

Weyher, *Hans* → **Weyer,** *Hans* (1567)

Weyher, *Hans* (1595) → **Weyer,** *Hans* (1595)

Weyher, *Hans* (der Jüngere) → **Weyer,** *Hans* (1596)

Weyher, *Hermann* → **Weyer,** *Hermann* (1600)

Weyher, *Joh.* (der Jüngere) → **Weyer,** *Hans* (1596)

Weyher, *Peter* → **Weinher,** *Peter*

Weyher, *Suzanne,* flower painter, landscape painter, * 1878 Paris, † 1924 Le Lavandou (Var) – F ▭ Bauer/Carpentier VI; Bénézit; Edouard-Joseph III; Pavière III.2; ThB XXXV.

Weyherolter, *Franz Edmund* → **Weirotter,** *Franz Edmund*

Weyhing, *Christoph Friedrich,* stonemason, architect, * 1690, † 1749 – D ▭ ThB XXXV.

Weyhing, *Johann Friedrich,* architect, * before 1.8.1716 Stuttgart, † 17.7.1781 Karlsruhe – D ▭ ThB XXXV.

Weyhner, *Peter* → **Weinher,** *Peter*

Weykenmeyer, *Georg Gottfried* → **Weyhenmeyer,** *Georg Gottfried*

Weykopf, *Adolfo,* lithographer, f. 1853 – YV, D ▭ EAAm III.

Weyl, *Ellen* (Weyl-Lohnstein, Ellen), sculptor, * 17.4.1902 Worms – CH, D ▭ KVS; LZSK; Plüss/Tavel II.

Weyl, *Georg Friedrich* → **Weil,** *Georg Friedrich*

Weyl, *Hans Hermann,* painter, etcher, * 26.3.1863 Berlin – D ▭ ThB XXXV.

Weyl, *Herbert,* painter, graphic artist, sculptor, * 1923 Wiesbaden – D ▭ BildKueFfm.

Weyl, *Jakob von* → **Wyl,** *Jakob von*

Weyl, *Lillian,* painter, * 28.5.1874 Franklin (Indiana), l. 1940 – USA ▭ Falk.

Weyl, *Max,* painter, * 1.12.1837 Mühlen (Württemberg), † 6.7.1914 Washington (District of Columbia) – USA, D ▭ EAAm III; Falk; ThB XXXV.

Weyl, *Roman,* poster painter, stage set designer, portrait artist, * 30.7.1921 Mainz – D ▭ Vollmer V.

Weyl-Lohnstein, *Ellen* (LZSK) → **Weyl,** *Ellen*

Weyland, *Édouard-Charles,* architect, * 1839 Paris, † 1892 – F ▭ Delaire.

Weyland, *Ludwig,* architect, * 23.6.1818 Birkenau (Hessen), † 1889 Darmstadt – D ▭ ThB XXXV.

Weyland, *Wilhelm* → **Weiland,** *Wilhelm*

Weyland, *Joh. Christoph,* wood sculptor, carver, f. 1752, † before 1764 or 1765 – RUS, D ▭ ThB XXXV.

Weyler, *Hans* → **Weiler,** *Hans*

Weyler, *Jean-Bapt.* (Weyler, Jean-Baptiste), ivory painter, portrait painter, miniature painter, enamel painter, * 3.1.1747 or 1749 Straßburg, † 25.7.1791 Paris – F ▭ Darmon; Schidlof Frankreich; ThB XXXV.

Weyler, *Jean-Baptiste* (Darmon; Schidlof Frankreich) → **Weyler,** *Jean-Bapt.*

Weyler, *Joh.,* cabinetmaker, f. 1698 – D ▭ ThB XXXV.

Weyler, *Joh. Bernhard,* painter, f. 1675, l. after 1676 – A ▭ ThB XXXV.

Weyler, *Mårten* → **Weiler,** *Mårten*

Weyler y Santcana, *María,* painter, f. 1899, l. 1910 – E ▭ Cien años XI.

Weyman → **Blondeau,** *Jacques*

Weyman, painter, f. 1844, l. 1848 – USA ▭ Groce/Wallace.

Weymann, *Jeannette von,* landscape painter, flower painter, veduta painter, * 18.11.1849 Mehadia, l. 1917 – A ▭ Fuchs Maler 19.Jh. Erg.-Bd II; ThB XXXV.

Weymann, *Johann August,* potter, * 1752, † 25.12.1790 Meißen – D ▭ Rückert.

Weymann, *Otomar* (Weymann, Ottomar), master draughtsman, * 1853 Flatow, † 24.4.1909 Strasbourg – F, D ▭ Bauer/Carpentier VI; Ries.

Weymann, *Ottomar* (Ries) → **Weymann,** *Otomar*

Weymann, *R.* → **Weinmann,** *Rudolf* (1810)

Weymans, *Hendrik,* painter, * 26.6.1760 Dordrecht (Zuid-Holland), † 14.4.1831 Dordrecht (Zuid-Holland) – NL ▭ Scheen II.

Weymans, *Willem,* painter, * 9.2.1790 Dordrecht (Zuid-Holland), † 26.12.1822 Dordrecht (Zuid-Holland) – NL ▭ Scheen II.

Weymar, *Joh. Jost,* cabinetmaker, f. 1790 – D ▭ ThB XXXV.

Weymeersch, *Léon,* painter, * 1878 Brügge, l. 1904 – B ▭ DPB II.

Weymon, *Václav,* painter, f. 1590 – CZ ▭ Toman II.

Weymouth, *Richard Henry,* architect, f. 1882, † 1917 – GB ▭ DBA.

Weynand, *Jakob,* painter, † 1752 – D ▭ ThB XXXV.

Weynants, *Hendrik,* copper engraver, * Amsterdam(?), f. 1730 – NL ▭ ThB XXXV; Waller.

Weynen, lithographer, master draughtsman, f. 1828 – NL ▭ Waller.

Weyner, *Barthel,* painter, f. 1562, l. 1563 – PL ▭ ThB XXXV.

Weyner, *Bartholomäus* → **Weyner,** *Barthel*

Weynhart, *Kaspar* → **Weinhart,** *Kaspar*

Weynman, *Thoman* → **Weinmann,** *Thoman*

Weyns, *Jan Harm,* painter of interiors, landscape painter, * 6.12.1864 Zwolle, l. after 1892 – NL ▭ ThB XXXV; Vollmer VI.

Weyns, *Jules,* sculptor, * 1849 Merxem, † 1930 Antwerpen – B, GB ▭ ThB XXXV; Vollmer V.

Weyns, *Laurent* → **Weins,** *Laurent*

Weyr, *František,* architect, * 1.7.1867 Prag, † 18.7.1939 Prag – CZ ▭ Toman II.

Weyr, *Rudolf von* → **Weyr,** *Rudolf*

Weyr, *Rudolf,* sculptor, * 22.3.1847 Wien, † 30.10.1914 Wien – A ▭ DA XXXIII; ELU IV; ThB XXXV.

Weyr, *Siegfried,* painter, graphic artist, * 24.4.1890 Groß Mosty (Polen), † 21.3.1963 Wien – A, PL ▭ Fuchs Geb. Jgg. II.

Weyr, *Stephan* (der Ältere) → **Weyrer,** *Stephan* (1495)

Weyrach, *Joh. Wilhelm* → **Weyrach,** *Karl Friedrich*

Weyrach, *Karl Friedrich,* architect, * 1756 Berlin, † 1806 Stettin – D, PL ▭ ThB XXXV.

Weyrauch, *Gertraud,* graphic artist, book designer, * 8.8.1920 Kassel – D ▭ Vollmer VI.

Weyrauch, *Heinrich* → **Wirich,** *Heinrich*

Weyrauther, *Christian,* architect, * Oberhaid (Bamberg), f. 1762, l. 1776 – D ▭ ThB XXXV.

Weyrer, *Stephan* (1495) (Weyrer, Stephan (der Ältere)), stonemason, architect, f. 1495, † 8.12.1520 Nördlingen – D ▭ ThB XXXV.

Weyres, *Willy,* architect, * 1903 Oberhausen (Rhein-Land) – D ▭ Vollmer VI.

Weyrich, *Joseph Lewis,* painter, f. 1917 – USA ▭ Falk.

Weyrich, *Marie* → **LaHire,** *Marie de*

Weyrich, *Rudolf* → **Vejrych,** *Rudolf*

Weyringer, *Johann,* painter, graphic artist, * 1949 Sighartstein – A ▭ Fuchs Maler 20.Jh. IV.

Weyrotter, *Franz Edmund* → **Weirotter,** *Franz Edmund*

Weys, *Conrat* → **Weyss,** *Conrat*

Weys, *Jacob* → **Weis,** *Jacob*

Weys, *Johan* → **Weiss,** *Johan*

Weys, *Johann Joseph* → **Weiß,** *Johann Joseph*

Weys, *Joseph* → **Weiss,** *Joseph* (1699)

Weys, *Michel* → **Weyss,** *Michel* (1470)

Weyschner, *Lukas* → **Weischner,** *Lukas*

Weyse, *Anton* → **Wiese,** *Anton*

Weyse, *J. A.* → **Weiss,** *J. A.*

Weyse, *Johan* → **Weiss,** *Johan*

Weyse, *Oluf Jepsen* → **Weise,** *Oluf Jepsen*

Weysel, *Peter,* sculptor, f. 1701 – D ▭ ThB XXXV.

Weyser, *Anton,* copper engraver, * Dresden, f. 1807, l. 1810 – D ▭ ThB XXXV.

Weyser, *Lorenz* → **Weiser,** *Lorenz*

Weysey, *William* → **Vesey,** *William*

Weyss, *Conrat,* painter, f. 1510, † before 1562 – D, F ▭ ThB XXXV.

Weyß, *Franz Joseph* → **Weiß,** *Franz Joseph* (1772)

Weyss, *Franz Joseph* → **Weiss,** *Joseph* (1699)

Weyss, *John,* topographer, master draughtsman, * about 1820, † 24.6.1903 Washington (District of Columbia) – USA ▭ EAAm III; Falk; Groce/Wallace.

Weyss, *Joseph* → **Weiss,** *Joseph* (1699)

Weyss, *Michel* (1470), wood sculptor, carver, f. 1470, † 1518 – D ▭ ThB XXXV.

Weysse, *Oluf Jepsen* → **Weise,** *Oluf Jepsen*

Weysse, *Paul* → **Weise,** *Paul* (1558)

Weyssel, *Hans,* painter, f. about 1500 – D ▭ ThB XXXV.

Weyssenburger, *Nikolaus,* goldsmith, f. 1543 – D ▭ Seling III.

Weyssenhoff, *Henryk* (Vejssengof, Genrich Vladislavovič), painter, graphic artist, * 26.7.1859 Pokrewnie (Litauen), † 23.7.1922 Warschau – LT, PL ▭ ChudSSSR II; ThB XXXV.

Weysser, *Charles* (Bauer/Carpentier VI) → **Weysser,** *Karl*

Weysser, *Karl* (Weysser, Charles), architectural painter, landscape painter, * 7.9.1833 Durlach, † 28.3.1904 Heidelberg – D ▭ Bauer/Carpentier VI; Mülfarth; ThB XXXV.

Weyßer, *Matthias* → **Weiser,** *Matthias*

Weyssner, *Jocham* → **Weyssner,** *Johann*

Weyssner, *Johann,* goldsmith, f. 1576, l. 1585 – D ▭ Seling III.

Weyszkopf, *Josef Franz* → **Weisskopf,** *Josef Franz*

Weyt, *Jacob,* painter, f. 1546 – D ▭ ThB XXXV.

Weytmich, *Hans,* cabinetmaker, f. 1634 – D ▭ ThB XXXV.

Weyts, *Carolus Ludovicus,* marine painter, * 1828 Oostende, † 1876 Antwerpen – B ▭ Brewington; DPB II.

Weyts, *Ignatius Jan,* marine painter, * 1840 Antwerpen, † 1880 – B ▭ Brewington; DPB II.

Weyts, *Ignatius Josephus,* painter, * 1814 Oostende, † 1867 Antwerpen – B ▭ DPB II.

Weyts, *Joos* → **Wijts,** *Joos*

Weyts, *Petrus Cornelis,* marine painter, * 1799 Gistel, † 1855 Antwerpen – B ▭ Brewington; DPB II.

Weytz, *Kaspar* → **Weitz,** *Kaspar*

Wez, *Johann Fidelis* (Wetz, Johann Fidelius von), painter, * 19.9.1741 Sigmaringen, † 29.4.1820 Sigmaringen – D ▭ Nagel; ThB XXXV.

Wez, *Johann Fidelius von* → **Wez,** *Johann Fidelis*

Wez, *P. J. de* → **Dewez,** *P. J.*

Wezel, painter, f. 1782 – GB ▭ Grant; Waterhouse 18.Jh..

Wezel, *Franz Conrad,* gilder, * about 1726, † 2.10.1792 Bamberg – D ▭ Sitzmann.

Wezel, *Hendrikus van,* watercolourist, master draughtsman, lithographer, linocut artist, woodcutter, artisan, * 15.4.1923 Utrecht (Utrecht) – NL ▭ Scheen II.

Wezel, *Henk van* → **Wezel,** *Hendrikus van*

Wezel, *Jakob Anton,* painter, f. 1765 – D ▭ ThB XXXV.

Wezel, *Ludwig,* painter, f. 1701 – D ▭ ThB XXXV.

Wezel, *Philipp,* goldsmith, f. 1560, l. 1566 – D ▭ Seling III.

Wezelaar, *H. M.* (Mak van Waay) → **Wezelaar,** *Henri Matthieu*

Wezelaar, *Han* (Edouard-Joseph III; ThB XXXV; Vollmer V) → **Wezelaar,** *Henri Matthieu*

Wezelaar, *Henri Matthieu* (Wezelaar, H. M.; Wezelaar, Han), sculptor, * 25.11.1901 Haarlem (Noord-Holland) – NL, F ▭ Edouard-Joseph III; Mak van Waay; Scheen II; ThB XXXV; Vollmer V.

Wezeler, *Georg* → **Wezeler,** *Georg*

Wezeler, *Georg,* knitter (?), f. about 1548 – E, A ▭ ThB XXXV.

Wezelius, *Paul,* painter, f. 1625 – S ▭ SvKL V.

Wezenaar, *Johannes,* copyist, restorer, * 18.12.1913 Wassenaar (Zuid-Holland) – NL ▭ Scheen II.

Wezer, miniature painter, f. 1799 – F ▭ ThB XXXV.

Wezický, *Jan,* painter, f. 1580, l. 1596 – CZ ▭ Toman II.

Wezilo, architect, f. 1162 – D ▭ Brun IV; ThB XXXV.

Wezl, *Hans,* goldsmith, f. 1501 – A ▭ ThB XXXV.

Wezler, *Georg* → **Wezeler,** *Georg*

Wezler, *Joh. Caspar,* sculptor, f. 1739, † before 21.6.1740 Ansbach – D ▭ Sitzmann; ThB XXXV.

Wężyk, *Jakób,* painter, f. after 1392, † Sokal – PL, LT ▭ ThB XXXV.

Wezzan, *Ed* → **Bernard,** *Emile Henri*

Wha Chong, marine painter, f. 1890, l. before 1982 – RC ▭ Brewington.

Whaite, *Gillian,* painter, graphic artist, * 1934 London – GB ▭ Spalding.

Whaite, *Henry Clarence,* landscape painter, etcher, * 27.1.1828 Manchester (Greater Manchester), † 5.6.1912 Conway (Gwynedd) – GB ▭ Johnson II; Lister; Mallalieu; ThB XXXV; Wood.

Whaite, *James,* landscape painter, f. before 1867, l. 1916 – GB ▭ Johnson II; Mallalieu; McEwan; ThB XXXV; Wood.

Whaite, *Lilias,* painter, f. 1885 – GB ▭ McEwan.

Whaite, *Lily F.* (Whaite, Lily F. (Miss)), painter, f. 1898 – GB ▭ Wood.

Whaite, *R. Thorne,* watercolourist, f. 1851 – GB ▭ ThB XXXV.

Whaite, *Rene,* portrait painter, f. 1899, l. 1901 – USA ▭ Hughes.

Whaites, *Edward P.,* engraver, f. 1837, l. after 1860 – USA ▭ Groce/Wallace.

Whaites, *John A.,* engraver, f. 1850 – USA ▭ Groce/Wallace.

Whaites, *John L.,* engraver, printmaker, f. 1827, l. 1853 – USA ▭ Groce/Wallace.

Whaites, *W. H.,* sports painter, f. 1842 – GB ▭ Grant.

Whaites, *William,* engraver, f. 1852 – USA ▭ Groce/Wallace.

Whaites, *William N.,* lithographer, f. 1845, l. 1853 – USA ▭ Groce/Wallace.

Whale, *John Claude,* painter, * 1852, † 1905 Brantford (Ontario) – CDN, GB ▭ Harper.

Whale, *John Hicks,* landscape painter, marine painter, portrait painter, animal painter, * 1829 Liskeard (Cornwall), † 1905 Brantford (Ontario) – CDN ▭ Harper.

Whale, *R. A.,* painter, f. 1902, † 1909 – ZA ▭ Berman.

Whale, *Robert* (EAAm III) → **Whale,** *Robert Reginald*

Whale, *Robert Heard,* landscape painter, * 1857 Burford (Ontario), † 1906 Süd-Afrika – CDN ▭ Harper.

Whale, *Robert Reginald* (Whale, Robert), painter, * 1805 Alternum (Cornwall), † 1857 or 1887 Brantford (Ontario) – CDN, GB ▭ EAAm III; Harper.

Whalen, *A. Carrick,* sculptor, designer, f. 1950 – GB ▭ McEwan.

Whalen, *John William,* painter, illustrator, * 25.2.1891 Worcester (Massachusetts), l. 1925 – USA ▭ Falk.

Whalen, *Thomas,* sculptor, * 16.10.1903 Leith (Lothian), † 19.2.1975 – GB ▭ McEwan; Spalding.

Whaley, *Edna Reed,* painter, * 31.3.1884 New Orleans (Louisiana), l. 1947 – USA ▭ EAAm III; Falk.

Whaley, *Harold,* aquatintist, painter, f. before 1934, l. before 1961 – GB ▭ Vollmer V.

Whall, *Christopher W.* (Johnson II) → **Whall,** *Christopher Whitworth*

Whall, *Christopher Whitworth* (Whall, Christopher W.), glass painter, * 16.4.1849 Thurning (Northants), † 23.12.1924 London – GB ▭ DA XXXIII; Johnson II; ThB XXXV; Wood.

Whall, *Veronica,* glass painter, * 8.4.1887 Dorking (Surrey), l. before 1961 – GB ▭ ThB XXXV; Vollmer V.

Whallesgrave, *Thomas de* (Harvey) → **Thomas de Whallesgrave**

Whalley, *Adolphus Jacob,* painter, f. 1875, l. 1886 – GB ▭ Wood.

Whalley, *J. K.,* painter, f. 1874 – GB ▭ Wood.

Whalley, *Patrick D.,* bird painter, f. 1973 – GB ▭ Lewis.

Whalley, *Peter Graham,* commercial artist, caricaturist, * 20.2.1921 Brockville – CDN ▭ Vollmer V.

Whalter, *R.,* painter, f. about 1800 – USA ▭ Groce/Wallace.

Wharam, *H.,* painter, f. 1795, l. 1797 – GB ▭ Waterhouse 18.Jh..

Wharam, *M.,* animal painter, f. 1795, l. 1797 – GB ▭ Grant; ThB XXXV.

Wharf, *John,* watercolourist, f. before 1950 – USA ▭ Hughes.

Whartenby, *Thomas,* silversmith, f. 1812, l. 1818 – USA ▭ EAAm III.

Wharton, *Amy,* sculptor, f. 1892 – GB ▭ Johnson II.

Wharton, *Carol Forbes,* miniature painter, * 2.10.1907 Baltimore (Maryland), † 30.6.1958 Baltimore (Maryland) – USA ▭ EAAm III; Falk.

Wharton, *Elizabeth,* painter, f. 1940 – USA ▭ Falk.

Wharton, *J.,* painter, f. 1864 – GB ▭ Johnson II; Wood.

Wharton, *James P.,* portrait painter, etcher, illustrator, lithographer, * 18.4.1893 Waterloo (South Carolina), † 5.7.1963 – USA ▭ Falk.

Wharton, *James P.* (Mistress) → **Wharton,** *Carol Forbes*

Wharton, *Janet,* painter, f. 1887 – GB ▭ McEwan.

Wharton, *Joseph,* engraver, * about 1833 Pennsylvania, l. 1850 – USA ▭ Groce/Wallace.

Wharton, *Margaret,* photographer, wood sculptor, * 4.8.1943 Portsmouth (Virginia) – USA ▭ Watson-Jones.

Wharton, *Margaret Agnes* → **Wharton,** *Margaret*

Wharton, *Michael,* painter, * 1933 – GB ▭ Spalding.

Wharton, *Philip Fisbourne* (EAAm III) → **Wharton,** *Philip Fisbournee*

Wharton, *Philip Fisbournee* (Wharton, Philip Fisbourne; Wharton, Philip Fishbourne), genre painter, * 30.4.1841 Philadelphia (Pennsylvania), † 27.7.1880 Media (Pennsylvania) – USA ▭ EAAm III; Falk.

Wharton, *Philip Fishbourne* (ThB XXXV) → **Wharton,** *Philip Fisbournee*

Wharton, *S.* (Wharton, Samuel), architect, f. 1810, l. 1816 – GB ▭ Colvin; Houfe; ThB XXXV.

Wharton, *Samuel* (Colvin) → **Wharton,** *S.*

Wharton, *Samuel Ernest,* master draughtsman, painter, * 22.3.1900 Beeston – GB ▭ Vollmer VI.

Wharton, *Thomas Kelah,* landscape painter, lithographer, * 17.6.1814 Kingston-upon-Hull (Humberside), † 1862 New Orleans, GB, USA ▭ EAAm III; Groce/Wallace.

Whateley, *H.*, designer, f. before 1859
– USA ▭ Groce/Wallace.

Whately, *M. Alice H. (Mistress)*, painter,
f. 1892 – GB ▭ Wood.

Whatley, *Henry*, figure painter, * 1842
Bristol (Avon), † 1901 Clifton (Bristol)
– GB ▭ Houfe; Mallalieu; ThB XXXV;
Wood.

Whatmough, *Grant A.* → **Whatmough,**
Grant Alan

Whatmough, *Grant Alan*, painter,
* 24.5.1921 Toronto (Ontario) – CDN
▭ Ontario artists.

Whealdon, *Thomas* → **Whielden,** *Thomas*

Wheale → **Weale,** *Ivan Trevor*

Weale, *Ivan Trevor*, landscape painter,
* 8.11.1934 Sunderland (Durham) –
CDN, GB ▭ Ontario artists.

Wheat, *John Potter*, painter, * 22.4.1920
New York – USA ▭ EAAm III; Falk.

Wheater, *J. H.*, painter, f. 1919 – USA
▭ Falk.

Wheatland, *Ruth*, painter, f. 1930 – USA
▭ Hughes.

Wheatley (Mistress) (Grant) → **Pope,**
Clara Maria

Wheatley, *Edith Grace* (Wolfe, Edith
Grace), painter, sculptor, * 26.6.1883
or 1888 London, † 1970 – GB, ZA
▭ Foskett; Windsor.

Wheatley, *Francis*, portrait painter, genre
painter, landscape painter, * 1747
London, † 26.6.1801 or 28.6.1801
or 28.7.1801 London – GB, IRL
▭ DA XXXIII; ELU IV; Foskett; Grant;
Mallalieu; Strickland II; ThB XXXV;
Waterhouse 18.Jh..

Wheatley, *Francis* (Mistress) → **Pope,**
Clara Maria

Wheatley, *George*, silversmith, f. 1796
– IRL ▭ ThB XXXV.

Wheatley, *Grace*, painter, sculptor,
* 1888 London, † 1970 – GB
▭ Bradshaw 1947/1962; Spalding.

Wheatley, *John* (Wheatley, John Laviers),
etcher, portrait painter, * 1892
Abergavenny, † 1955 Wimbledon – GB,
ZA ▭ Berman; Spalding; ThB XXXV;
Vollmer V; Windsor.

Wheatley, *John Laviers* (Windsor) →
Wheatley, *John*

Wheatley, *Laviers* → **Wheatley,** *John*

Wheatley, *Lawrence*, landscape painter,
f. 1934 – GB ▭ McEwan.

Wheatley, *Oliver*, sculptor, * Birmingham,
f. before 1892, l. after 1920 – GB
▭ ThB XXXV.

Wheatley, *Penny*, sculptor, * 2.6.1939
– GB ▭ McEwan.

Wheatley, *Samuel*, copper engraver,
engraver of maps and charts, f. 1744,
† 1771 – IRL ▭ Strickland II;
ThB XXXV.

Wheatley, *Thomas Jefferson*, painter,
artisan, * 22.11.1853 Cincinnati (Ohio),
l. 1913 – USA ▭ Falk.

Wheatley, *William Walter*, topographer,
painter (?), master draughtsman, * 1811
Bristol (Avon), † 1885 Bath (Avon)
– GB ▭ Mallalieu; Wood.

Wheaton, *Caleb*, clockmaker, f. 1701
– USA ▭ ThB XXXV.

Wheaton, *Daniel*, portrait painter, f. 1827
– USA ▭ Groce/Wallace.

Wheaton, *Francis*, painter, * 18.9.1849
Valparaiso (Chile), l. 1913 – USA, RCH
▭ Falk.

Wheaton, *Miles K.*, engraver, f. 1851
– USA ▭ Groce/Wallace.

Whedon, *Harriet* (EAAm III) → **Whedon,**
Harriet Fielding

Whedon, *Harriet Fielding* (Whedon,
Harriet), painter, * about 1888
Middletown, † about 1958 Burlingame
(California) – USA ▭ EAAm III; Falk;
Hughes.

Wheelan, *Albertine Randall* (Falk) →
Randall, *Albertine*

Wheeldon, *Thomas* → **Whielden,** *Thomas*

Wheeldon, *William*, porcelain painter,
flower painter, * 19.12.1789,
† 19.12.1874 – GB ▭ Neuwirth II;
Pavière III.1.

Wheeler, painter, f. 1889 – GB ▭ Wood.

Wheeler, *Alfred*, sports painter, * 1852
Bath, † 1932 – GB ▭ Wood.

Wheeler, *Alice A.*, painter, f. 1888 – CDN
▭ Harper.

Wheeler, *Almira*, landscape painter,
embroiderer, f. 1819 – USA
▭ ThB XXXV.

Wheeler, *Amy E.*, miniature painter,
f. 1890, l. 1896 – GB ▭ Foskett.

Wheeler, *Anne* → **Wheeler,** *W. H.*
(Mistress)

Wheeler, *Annie*, flower painter,
f. 1868, l. 1885 – GB ▭ Johnson II;
Pavière III.2; Wood.

Wheeler, *Asa H.*, artist, f. 1848, l. 1850
– USA ▭ Groce/Wallace.

Wheeler, *C. W.*, marine painter, f. 1835
– GB ▭ Grant; ThB XXXV.

Wheeler, *Candace Thurber*, artisan,
architect, * 1827 or 1828 Delhi
(New York), † 5.8.1923 – USA
▭ DA XXXIII; DBA; Falk;
ThB XXXV.

Wheeler, *Carol Rosemary*, painter,
* 25.4.1927 London – GB
▭ Vollmer VI.

Wheeler, *Charles* (Vollmer V) →
Wheeler, *Charles Thomas*

Wheeler, *Charles (1881)*, painter,
* 1881 Dunedin (Neuseeland), † 1977
Melbourne – AUS ▭ Robb/Smith.

Wheeler, *Charles Arthur* → **Wheeler,**
Charles (1881)

Wheeler, *Charles H.*, designer, artisan,
* 5.8.1865 New Haven (Connecticut),
l. 1940 – USA ▭ Falk.

Wheeler, *Charles Thomas* (Wheeler,
Charles), painter of interiors,
portrait painter, landscape painter,
sculptor, medalist, * 14.3.1892
Wolverhampton, l. before 1961 – AUS,
GB ▭ ThB XXXV; Vollmer V.

Wheeler, *Cleora Clark*, painter, designer,
graphic artist, * Austin (Minnesota),
f. 1916 – USA ▭ EAAm III; Falk.

Wheeler, *Clifton A.*, painter, * 4.9.1883
Hadley (Indiana), † 10.5.1953 – USA
▭ Falk; ThB XXXV; Vollmer V.

Wheeler, *Dilah Drake*, painter, f. 1924
– USA ▭ Falk.

Wheeler, *Dora* → **Keith,** *Dora*

Wheeler, *Dorothy M.* (Peppin/Micklethwait)
→ **Wheeler,** *Dorothy Muriel*

Wheeler, *Dorothy Muriel* (Wheeler,
Dorothy M.), watercolourist, illustrator,
* 1891, † 1966 – GB ▭ Houfe;
Peppin/Micklethwait.

Wheeler, *Doug.*, artist, * 29.12.1939 Globe
(Arizona) – USA ▭ ContempArtists.

Wheeler, *E. J.* (Wheeler, Edward J.), book
illustrator, painter, master draughtsman,
* about 1848, † 1933 – GB ▭ Houfe;
Peppin/Micklethwait; ThB XXXV; Wood.

Wheeler, *E. Kathleen*, animal sculptor,
* 1884, l. 1924 – USA ▭ Falk;
ThB XXXV.

Wheeler, *Edward J.* (Houfe;
Peppin/Micklethwait; Wood) → **Wheeler,**
E. J.

Wheeler, *Edward Todd*, architect, * 1906,
† 1987 – USA ▭ DA XXIV.

Wheeler, *Edwin Paul*, architect, * 1874
or 1875, † before 10.3.1944 – GB
▭ DBA.

Wheeler, *Eleanor Teresa*, sculptor, f. 1989
– GB ▭ McEwan.

Wheeler, *Ellen Oldmixon* → **Sully,** *Ellen
Oldmixon*

Wheeler, *Fern Gordon*, illustrator of
childrens books, * Toronto (Ontario),
f. about 1925 – USA ▭ Hughes.

Wheeler, *Frances*, painter, * 5.3.1879
Charlottesville (Virginia), l. 1940 – USA
▭ Falk.

Wheeler, *Frederick*, architect, * 1853,
† before 17.4.1931 – GB ▭ DBA.

Wheeler, *Gervase*, architect, * about
1815 London (?), † about 1872 London
– GB, USA ▭ DA XXXIII; DBA;
Tatman/Moss.

Wheeler, *Harold Anthony*, architectural
draughtsman, * 7.11.1919 Stranraer
(Dumfries and Galloway) – GB
▭ McEwan.

Wheeler, *Helen Cecil*, painter, * 10.9.1877
Newark (New Jersey), l. 1925 – USA
▭ Falk; ThB XXXV.

Wheeler, *Hughlette*, sculptor, * about 1900
Texas, † 1955 Florida – USA ▭ Falk;
Samuels.

Wheeler, *J. (1822)*, miniature painter,
f. 1822 – GB ▭ Foskett.

Wheeler, *J. (1875)*, horse painter,
sports painter, f. before 1875 – GB
▭ Johnson II; ThB XXXV.

Wheeler, *James Thomas*, landscape painter,
* 1849, † 1888 – GB ▭ Wood.

Wheeler, *Janet* (EAAm III; Vollmer V) →
Wheeler, *Janet D.*

Wheeler, *Janet D.* (Wheeler, Janet),
portrait painter, * 1870 Detroit
(Michigan), † 25.10.1945 Philadelphia
(Pennsylvania) – USA ▭ EAAm III;
Falk; Hughes; Vollmer V.

Wheeler, *John*, landscape gardener,
gardener, f. 1790, l. 1807 – GB
▭ Colvin.

Wheeler, *John Alfred*, sports painter,
* 1821, † 1877 – GB ▭ Wood.

Wheeler, *John of Beaulieu*, sculptor,
f. 1806 – GB ▭ Gunnis.

Wheeler, *Joseph*, architect, * about 1775,
† 5.1.1832 or 5.1.1856 (?) Gloucester
– GB ▭ Colvin.

Wheeler, *Kathleen*, sculptor, * 15.10.1884
Reading, † 1977 – USA, GB
▭ EAAm III; Falk.

Wheeler, *L. A.*, artist, f. 1932 – USA
▭ Hughes.

Wheeler, *L. J.*, miniature painter, f. about
1830 – GB ▭ Foskett.

Wheeler, *Laura* (Falk) → **Waring,** *Laura*

Wheeler, *Laura Dean*, painter, f. before
1941 – USA ▭ Hughes.

Wheeler, *Lyle Raymonds*, painter, f. 1932
– USA ▭ Hughes.

Wheeler, *M. A.* → **Wheeler,** *Mary Ann*

Wheeler, *Martha M.*, portrait painter,
f. 1871, l. 1874 – USA ▭ Hughes.

Wheeler, *Mary Ann* (Johnston, David
(Mistress); Johnstone, David (Mistress);
Johnston, Mary Ann), portrait miniaturist,
f. 1834, l. 1859 – GB ▭ Foskett;
Schidlof; ThB XXXV; Wood.

Wheeler, *Mary C.*, painter, f. 1919,
† 3.1920 – USA ▭ Falk.

Wheeler, *Mary E.*, landscape painter, still-life painter, f. 1885, l. 1888 – GB ▭ McEwan.

Wheeler, *Montague*, architect, * 1874, † 1937 – GB ▭ DBA.

Wheeler, *N.*, miniature painter, f. 1809, l. 4.1810 – USA ▭ Groce/Wallace.

Wheeler, *Nathan W.*, portrait painter, f. 1831, l. 1844 – USA ▭ Groce/Wallace.

Wheeler, *Nina Barr*, painter, f. 1935 – USA, F ▭ Falk.

Wheeler, *Orson Shorey*, sculptor, * 17.9.1902 Barnston (Quebec) – CDN ▭ EAAm III; Vollmer V.

Wheeler, *Ralph D.*, painter, f. 1919 – USA ▭ Falk.

Wheeler, *Ralph Loring*, artisan, * 3.5.1895 Allston (Massachusetts), l. 1940 – USA ▭ Falk.

Wheeler, *Richard*, architect, * 1832 or 1833, † before 21.7.1900 – GB ▭ DBA.

Wheeler, *Robert*, architect, f. 1856, l. 1868 – GB ▭ DBA.

Wheeler, *S. A.*, fruit painter, f. 1863, l. 1879 – GB ▭ Johnson II; Pavière III.2; Wood.

Wheeler, *Sidney G.*, architect (?), f. before 1904, l. 1911 – GB ▭ Brown/Haward/Kindred.

Wheeler, *Sylvia A.*, master draughtsman, f. 1830 – USA ▭ Groce/Wallace.

Wheeler, *T.*, miniature painter, * about 1790, † after 1845 – GB ▭ Foskett; Schidlof Frankreich; ThB XXXV.

Wheeler, *Thomas*, clockmaker, lithographer, * about 1809 England, l. 1871 – CDN ▭ Harper.

Wheeler, *Thomas Henry*, architect, f. 1879 – GB ▭ DBA.

Wheeler, *W. H.* (Johnson II) → **Wheeler**, *Walter Herbert*

Wheeler, *W. H.* (Mistress), flower painter, f. 1885, l. 1887 – GB ▭ Wood.

Wheeler, *W. R.*, portrait painter, * 1832 Michigan City (?), l. 1855 – USA ▭ ThB XXXV.

Wheeler, *Walter*, architect, f. 1876, † before 1.5.1923 – GB ▭ DBA.

Wheeler, *Walter Herbert* (Wheeler, W. H.), sports painter, landscape painter, animal painter, * 1878, † 1960 – GB ▭ Johnson II; Wood.

Wheeler, *William*, sculptor, artisan, master draughtsman, * 23.1.1895 London, l. before 1961 – GB ▭ ThB XXXV; Vollmer V.

Wheeler, *William R.*, portrait painter, miniature painter, * 1832 Scio (Michigan), † 1893 or 1896 Hartford (Connecticut) – USA ▭ EAAm III; Groce/Wallace.

Wheeler, *Zelma*, painter, f. 1928 – USA ▭ Hughes.

Wheeler, *Zona* (Wheeler, Zona Lorraine), painter, illustrator, designer, etcher, * 15.2.1913 Lindsborg (Kansas) – USA ▭ EAAm III; Falk; Vollmer VI.

Wheeler, *Zona Lorraine* (EAAm III; Falk) → **Wheeler**, *Zona*

Wheeler-Cuffe (Wheeler-Cuffe (Lady)), illustrator, * 1867 London, † 8.3.1967 Lyrath – GB ▭ Snoddy.

Wheelersmith, *Olive*, watercolourist, f. 1884, l. 1886 – GB ▭ Johnson II; Wood.

Wheelhouse, *George*, architect, f. 28.2.1881, † 1896 – GB ▭ DBA.

Wheelhouse, *Mary V.*, illustrator of childrens books, painter, * Yorkshire, f. 1895, l. 1947 – GB ▭ Houfe; Peppin/Micklethwait; Wood.

Wheelock, illustrator, f. 1860 – USA ▭ ThB XXXV.

Wheelock, *Adelaide*, painter, f. 1917 – USA ▭ Falk.

Wheelock, *Ellen*, painter, f. 1917 – USA ▭ Falk.

Wheelock, *Howard* (Mistress) → **Wheelock**, *Lila Audubon*

Wheelock, *J. Adams*, illustrator, f. 1898 – USA ▭ Falk.

Wheelock, *Lila Audubon*, sculptor, * 1890 Passaic (New Jersey) – USA ▭ Falk; ThB XXXV.

Wheelock, *Merrill G.* (Groce/Wallace) → **Wheelock**, *Merrill Greene*

Wheelock, *Merrill Greene* (Wheelock, Merrill G.), watercolourist, architect, portrait painter, landscape painter, * 1822 Calais (Vermont), † 1866 – USA ▭ Brewington; Groce/Wallace.

Wheelock, *Walter W.*, portrait painter, f. 1842, l. 1843 – USA ▭ Groce/Wallace.

Wheelock, *Warren* (EAAm III; Vollmer V; Vollmer VI) → **Wheelock**, *Warren Frank*

Wheelock, *Warren Frank* (Wheelock, Warren), painter, sculptor, master draughtsman, * 15.1.1880 or 15.6.1888 Sutton (Massachusetts), † 8.7.1960 New York – USA ▭ EAAm III; Falk; Vollmer V; Vollmer VI.

Wheelwright, *Anna*, flower painter, f. 1884 – GB ▭ Johnson II; Pavière III.2; Wood.

Wheelwright, *C.-W.*, architect, * 1864 Vereinigte Staaten, l. 1890 – F ▭ Delaire.

Wheelwright, *Edmund March*, architect, * 14.9.1854 Roxbury (Massachusetts), † 14.8.1912 or 15.8.1912 Boston (Massachusetts) – USA ▭ DA XXXIII; EAAm III; ThB XXXV.

Wheelwright, *Edward*, painter, * 1824, † 1900 – USA ▭ EAAm III; Falk; Groce/Wallace.

Wheelwright, *Elizabeth S.*, painter, illustrator, graphic artist, * 11.10.1915 Boston (Massachusetts) – USA ▭ EAAm III; Falk.

Wheelwright, *Ellen duPont*, painter, sculptor, * 23.12.1889, l. 1940 – USA ▭ Falk.

Wheelwright, *Ethel*, miniature painter, f. 1908 – GB ▭ Foskett.

Wheelwright, *H.*, engraver, f. 1795 – GB ▭ ThB XXXV.

Wheelwright, *Hene* (Johnson II) → **Wheelwright**, *Hené P.*

Wheelwright, *Hené P.* (Wheelwright, Hene), animal painter, f. 1871, l. 1885 – GB ▭ Johnson II; Wood.

Wheelwright, *J. Hadwen*, painter, f. before 1834, l. 1849 – GB ▭ Johnson II; ThB XXXV; Wood.

Wheelwright, *Louise* (Falk, 1985) → **Damon**, *Louise*

Wheelwright, *Robert*, architect, * 20.2.1884 Jamaica Plain (Massachusetts), l. after 1924 – USA ▭ ThB XXXV.

Wheelwright, *Robert* (Mistress) → **Wheelwright**, *Ellen duPont*

Wheelwright, *Roland* (Bradshaw 1893/1910) → **Wheelwright**, *Rowland*

Wheelwright, *Rowland* (Wheelwright, Roland), book illustrator, painter, * 10.9.1870 Ipswich (Queensland), † 1955 – GB ▭ Bradshaw 1893/1910; Peppin/Micklethwait; Spalding; ThB XXXV; Wood.

Wheelwright, *Talbot (Mistress)*, miniature painter, f. 1904 – GB ▭ Foskett.

Wheelwright, *W.* (Mistress) → **Stroud**, *Maud*

Wheelwright, *W. H.*, painter of interiors, f. 1878, l. 1880 – GB ▭ Wood.

Wheen, *H.* (Johnson II) → **Wheen**, *Helen*

Wheen, *Helen* (Wheen, H.), painter, f. 1870, l. 1872 – GB ▭ Johnson II; Wood.

Wheete, *Glenn*, graphic artist, * 2.3.1884 Carthage (Missouri), l. 1940 – USA ▭ Falk.

Wheete, *Treva*, graphic artist, sculptor, * 8.6.1890 Colorado Springs (Colorado), l. 1940 – USA ▭ Falk.

Wheildon, *Thomas* → **Whieldon**, *Thomas*

Whelan, *Blanche*, painter, * 31.10.1889 Los Angeles (California), † 2.3.1974 Los Angeles (California) – USA ▭ Falk; Hughes.

Whelan, *J. D.*, lithographer, f. 1882, l. 1889 – CDN ▭ Harper.

Whelan, *K. A.*, painter, f. 1874 – GB ▭ Johnson II; Wood.

Whelan, *Leo*, portrait painter, genre painter, * 10.1.1892 Dublin, † 6.11.1956 Dublin – IRL ▭ Snoddy; ThB XXXV; Vollmer V.

Whelar, *Richard*, carpenter, f. 10.10.1441, † 1458 – GB ▭ Harvey.

Wheldale, *George*, marine painter, f. 1838, l. 1852 – GB ▭ Grant; Turnbull.

Wheldale, *James*, painter, f. 1838, l. 1852 – GB ▭ Grant; Turnbull.

Wheldon, *F.*, marine painter, f. 1866, l. before 1982 – GB ▭ Brewington.

Wheldon, *James*, marine painter, f. 1851, l. about 1875 – GB ▭ Brewington.

Wheldon, *James H.*, marine painter, decorator, f. 1863, l. 1876 – GB ▭ Brewington; Wood.

Wheler, *Richard* → **Whelar**, *Richard*

Wheler, *Robert Bell*, master draughtsman, * 1.1.1785 Stratford-upon-Avon (Warwickshire), † 15.7.1857 Stratford-upon-Avon (Warwickshire) – GB ▭ ThB XXXV.

Whellock, *Robert Phillipps*, architect, * 1834 or 1835, † before 24.6.1905 – GB ▭ DBA.

Whelpdale, *Thomas*, mason, f. 1487 – GB ▭ Harvey.

Whelpdale, *William*, mason, f. 1462 (?), l. 1485 – GB ▭ Harvey.

Whelpley, *P. M.* (Whelpley, Philip M.), mezzotinter, landscape painter, f. about 1845, l. 1852 – USA ▭ Groce/Wallace; ThB XXXV.

Whelpley, *Philip M.* (Groce/Wallace) → **Whelpley**, *P. M.*

Whelpley, *Thomas*, designer, f. 1833 – USA ▭ Groce/Wallace.

Wherrett, *J. Ramsey*, painter, master draughtsman, illustrator, * 2.3.1914 – GB ▭ Vollmer VI.

Wherry, *Elizabeth F.*, painter, f. 1925 – USA ▭ Falk.

Whessell, *John*, reproduction engraver, * about 1760, l. 1825 – GB ▭ Lister; ThB XXXV.

Whetely, *Paul* → **Whetely**, *Paul*

Wheteley carpentarius de Eton → **Whetely**, *Robert*

Whetely, *John (1433)*, carpenter, f. 1433,
l. 1441 – GB ▭ Harvey.

Whetely, *John (1439)*, carpenter, f. 1439,
† 1478 London – GB ▭ Harvey.

Whetely, *Paul*, carpenter, f. 1445, l. 1446
– GB ▭ Harvey.

Whetely, *Robert*, carpenter, f. 1433,
l. 1470 (?) – GB ▭ Harvey.

Whetham, *John*, copyist, f. 1497 – GB
▭ Bradley III.

Whetherill, landscape painter, f. 1779
– GB ▭ Grant.

Whetsel, *Gertrude P.*, landscape painter,
marine painter, * 21.9.1886 McCune
(Kansas), l. 1933 – USA ▭ Falk;
Hughes; ThB XXXV.

Whetstone, *John S.*, portrait
sculptor, f. 1837, l. 1841 – USA
▭ Groce/Wallace.

Whetten, *Thomas* → **Whetton,** *Thomas*

Whetting, *John*, artist, * about
1812 Deutschland, l. 1850 – USA
▭ Groce/Wallace.

Whetton, *Thomas*, architect, * about
1753 or 1754, † 18.7.1836 Sunning
Hill (Berkshire) – GB ▭ Colvin;
ThB XXXV.

Whetung, *Valorie*, potter, * 16.3.1948
Curve Lake Indian Reserve – CDN
▭ Ontario artists.

Whewell, *Herbert*, landscape painter,
* 1863 Bolton (Lancashire),
† 20.10.1951 – GB ▭ ThB XXXV;
Vollmer VI; Wood.

Whewell, *Rev. William*, architect (?),
* 1794, † 1866 – GB
▭ Brown/Haward/Kindred.

Whibley, *Alfred T.*, miniature painter,
f. 1897, l. 1899 – GB ▭ Foskett.

Whichcord, *John (1798)* (Whichcord,
John (1794); Whichcord, John (1790)),
architect, * 1790 or 1794 Devizes
(Wiltshire), † 10.6.1860 Maidstone
(Kent) – GB ▭ Brown/Haward/Kindred;
Colvin; DBA.

Whichcord, *John (1823)* (Whichcord,
John (Junior)), architect, * 11.7.1823 or
11.11.1823 Maidstone (Kent), † 9.1.1885
London – GB ▭ Brown/Haward/Kindred;
DBA; Dixon/Muthesius; ThB XXXV.

Whichelo, *C. John M.*, marine painter,
landscape painter, watercolourist,
topographer, * 1784, † 9.1865 London
– GB ▭ Brewington; Grant; Houfe;
Mallalieu; ThB XXXV; Wood.

Whichelo, *H. M. (1800)* (Grant; Johnson
II) → **Whichelo,** *Henry Mayle* (1800)

Whichelo, *H. M. (1826)* (Grant) →
Whichelo, *Henry Mayle* (1826)

Whichelo, *Henry Mayle (1800)* (Whichelo,
H. M. (1800)), painter, * 1800, † 1884
– GB ▭ Grant; Johnson II; Mallalieu;
Wood.

Whichelo, *Henry Mayle (1826)* (Whichelo,
H. M. (1826)), painter, * 1826, † 1867
– GB ▭ Grant; Wood.

Whichelo, *William J.*, painter, f. 1866,
l. 1879 – GB ▭ Johnson II; Mallalieu;
Wood.

Whichels, *C. John M.*, miniature painter,
f. about 1810 – GB ▭ Foskett.

Whicker, *Frederick*, painter, * 1901 –
AUS, GB ▭ Vollmer VI.

Whicker, *Gwendoline*, painter, illustrator,
etcher, f. before 1927, l. 1939 – GB
▭ ArchAKL.

Whidden, *William Marcy*, architect,
* 1857 Boston, l. after 1878 – USA
▭ Delaire; ThB XXXV.

Whiddington, *William*, architect,
* 10.11.1849 Chelsea, l. 1905 – GB
▭ DBA.

Whieldon, *Thomas*, potter, * 1719 Stoke-
on-Trent, † 1795 – GB ▭ DA XXXIII;
ThB XXXV.

Whiffen, *Charles E.*, sculptor, f. 1890
– GB ▭ Johnson II.

Whighte, *John* → **White,** *John (1530)*

While, *Harry Samuel*, sculptor,
* 12.4.1871 West Bromwich – GB
▭ ThB XXXV.

Whimper, *Josiah Wood* → **Whymper,**
Josiah Wood

Whinfield, *James*, carpenter, f. 1464,
l. 1485 – GB ▭ Harvey.

Whinney, *Thomas B.* (Johnson II; Wood)
→ **Whinney,** *Thomas Bostock*

Whinney, *Thomas Bostock*
(Whinney, Thomas B.), painter,
architect, * 30.1.1860 Highgate
(London), † before 2.7.1926 – GB
▭ Brown/Haward/Kindred; DBA; Gray;
Johnson II; Wood.

Whinston, *Charles N.* (Mistress) →
Whinston, *Charlotte*

Whinston, *Charlotte*, painter, sculptor,
graphic artist, * New York, f. 1917
– USA ▭ EAAm III; Falk.

Whipam, *Edward Arthur* (DBA) →
Whipham, *Edward Arthur*

Whipham, *Edward Arthur* (Whipam,
Edward Arthur), architect, * 14.6.1870
Middlesbrough (Yorkshire), † 5.1.1933
– GB ▭ DBA.

Whipham, *Thomas (1739)* (Whipham,
Thomas (1)), goldsmith, f. 1739, l. 1743
– GB ▭ ThB XXXV.

Whipham, *Thomas (1772)* (Whipham,
Thomas (3)), goldsmith, f. 1772 (?)
– GB ▭ ThB XXXV.

Whipp, *Thomas William*, architect, f. 1902,
† 28.6.1950 – GB ▭ DBA.

Whipple, artist (?), f. before 1851 – USA
▭ Groce/Wallace.

Whipple, *Agnes* (Whipple, John
(Mistress)), flower painter, f. 1881,
l. 1888 – GB ▭ Johnson II;
Pavière III.2; Wood.

Whipple, *Charles Ayer*, portrait painter,
fresco painter, * 22.2.1859 Southboro
(Minnesota), † 3.5.1928 Washington
(District of Columbia) – USA ▭ Falk.

Whipple, *Dorothy Wieland*, painter,
* 31.8.1906 Sandusky (Ohio) – USA
▭ Falk.

Whipple, *Elsie R.*, painter, f. 1921 – USA
▭ Falk.

Whipple, *J.*, landscape painter,
* England (?), f. 1889 – CDN
▭ Harper.

Whipple, *J. Lawton*, landscape painter,
f. 1886, l. 1893 – GB ▭ McEwan.

Whipple, *John*, painter, f. 1873, l. 1896
– GB ▭ Johnson II; Wood.

Whipple, *John* (?) → **Whipple,** *J.*

Whipple, *John* (Mistress) (Pavière III.2;
Wood) → **Whipple,** *Agnes*

Whipple, *Seth Arca*, marine painter,
* 1856 New Bedford (Michigan),
† 10.10.1901 Detroit (Michigan) – USA
▭ Brewington; Falk.

Whippman, *Matthew*, painter, graphic
artist, * 1901 Pontypridd (Wales),
† 1973 Johannesburg – ZA ▭ Berman.

Whipster → **Bradley,** *Cuthbert*

Whirter, *Louis* → **Weirter,** *Louis*

Whish, *Lilian J.*, painter, f. 1925 – USA
▭ Falk.

Whishaw, *Antony* (Windsor) → **Whishew,**
Antony

Whishew, *Antony* (Whishaw, Antony),
painter, sculptor, * 1930 or 1933 (?)
London – GB ▭ Spalding; Vollmer V;
Windsor.

Whishew, *Tony* → **Whishew,** *Antony*

Whisler, *Howard Frank*, painter,
* 25.1.1886 New Brighton
(Pennsylvania), l. 1933 – USA ▭ Falk.

Whisman, *C. A.*, sculptor, f. 1931 – USA
▭ Hughes.

Whisson, *Ken*, painter, * 1927 Lilydale
(Victoria) – AUS ▭ Robb/Smith.

Whisson, *Kenneth Ronald* → **Whisson,**
Ken

Whist, *Eilif Eide Larsen*, ceramist,
* 15.6.1903 Halden, † 25.2.1974 Oslo
– N ▭ NKL IV.

Whistler, *George Washington*, master
draughtsman, engineer, * 19.5.1800
Fort Wayne (Indiana), † 7.4.1849 St.
Petersburg – RUS, USA ▭ EAAm III;
Groce/Wallace.

Whistler, *J. McN.* (Bradshaw 1824/1892)
→ **Whistler,** *James Abbott MacNeil*

Whistler, *James Abbot McNeil* (DA
XXXIII; Mallalieu; Wood) → **Whistler,**
James Abbott MacNeil

Whistler, *James Abbot McNeill* (Bradshaw
1931/1946) → **Whistler,** *James Abbott
MacNeil*

Whistler, *James Abbott Mac Neil* (ELU
IV) → **Whistler,** *James Abbott MacNeill*

Whistler, *James Abbott MacNeil* (Whistler,
James Abbott McNeill; Whistler, James
Abbott Mac Neil; Whistler, James
N.; Whistler, James Abbot McNeil;
Whistler, James-Mcneill; Whistler,
J. McN.; Whistler, James Abbot
McNeill), figure painter, designer, etcher,
lithographer, caricaturist, * 10.7.1834
or 11.7.1834 Lowell (Massachusetts),
† 17.7.1903 London-Chelsea or Paris
– USA, GB, F ▭ Bradshaw 1824/1892;
Bradshaw 1931/1946; Cien años XI;
DA XXXIII; Delouche; EAAm III;
ELU IV; Falk; Groce/Wallace;
Johnson II; Lister; Mallalieu;
ThB XXXV; Wood.

Whistler, *James Abbott McNeill* (EAAm
III; Falk; Groce/Wallace; Johnson II;
Lister) → **Whistler,** *James Abbott
MacNeil*

Whistler, *James-Mcneill* (Delouche) →
Whistler, *James Abbott MacNeil*

Whistler, *James N.* (Cien años XI) →
Whistler, *James Abbott MacNeil*

Whistler, *Joseph Swift*, painter, * 1860
Baltimore, † 28.11.1905 – USA ▭ Falk.

Whistler, *Laurence*, glass grinder,
illustrator, * 21.1.1912 Eltham (Kent)
– GB ▭ Vollmer V; WWCGA.

Whistler, *Paul*, watercolourist, master
draughtsman, lithographer, * 13.3.1938
Den Haag (Zuid-Holland) – NL
▭ Scheen II.

Whistler, *Reginald John*
(Peppin/Micklethwait) → **Whistler,**
Rex John

Whistler, *Rex* (Spalding) → **Whistler,** *Rex
John*

Whistler, *Rex John* (Whistler, Reginald
John; Whistler, Rex), book illustrator,
painter, graphic artist, advertising
graphic designer, * 24.6.1905 London
or Eltham (Kent), † 18.7.1944 – GB,
F ▭ DA XXXIII; Peppin/Micklethwait;
Spalding; ThB XXXV; Vollmer V;
Windsor.

Whistler féminin → **Verboeckhoven,**
Marguerite

Whiston, *D. H.*, graphic artist, f. 1888, l. 1889 – CDN ▭ Harper.

Whiston, *Peter*, architect, * 1912 – GB ▭ McEwan.

Whitacre, *Rev. Aeired*, sculptor, f. 1934 – GB ▭ McEwan.

Whitaker, painter, f. 1891 – GB ▭ Wood.

Whitaker, *Andrew*, sculptor, f. before 1968 – USA ▭ EAAm III.

Whitaker, *Charles*, engraver, f. 1842 – USA ▭ Groce/Wallace.

Whitaker, *D.*, flower painter, f. 1892, l. 1893 – GB ▭ Wood.

Whitaker, *David*, painter, * 1938 – GB ▭ Windsor.

Whitaker, *Edward H.*, painter, * about 1808 New Hampshire, l. 1862 – USA ▭ Groce/Wallace.

Whitaker, *Edward Morgan*, architect, f. 1861, † 1908 – GB ▭ DBA.

Whitaker, *Eileen* (Samuels) → Monaghan, *Eileen*

Whitaker, *Eileen Monoghan* (Falk) → Monaghan, *Eileen*

Whitaker, *Ethel*, painter, * 6.11.1877 Southbridge (Massachusetts), l. 1901 – USA ▭ Falk.

Whitaker, *F.* (Grant; Johnson II) → Whitaker, *Frank*

Whitaker, *Francis*, architect, f. 1868 – GB ▭ DBA.

Whitaker, *Frank* (Whitaker, F.), marine painter, landscape painter, f. 1844, l. 1880 – GB ▭ Grant; Johnson II; Wood.

Whitaker, *Frederic*, watercolourist, * 9.1.1891 or 9.6.1891 Providence (Rhode Island), † 1980 – USA ▭ EAAm III; Falk; Samuels; Vollmer V.

Whitaker, *G. G.*, painter, f. 1873 – GB ▭ Wood.

Whitaker, *George* (Whittaker, George), landscape painter, * 28.8.1834 Exeter (Devonshire), † 16.9.1874 Dartmouth (Devonshire) – GB ▭ Johnson II; Mallalieu; ThB XXXV; Wood.

Whitaker, *George William*, landscape painter, marine painter, * 1841 Fall River (Massachusetts), † 6.3.1916 Providence (Rhode Island) – USA ▭ Falk; ThB XXXV.

Whitaker, *H.*, painter, f. 1838 – GB ▭ Wood.

Whitaker, *Henry*, designer, f. 1825, l. 1850 – GB ▭ DA XXXIII; ThB XXXV.

Whitaker, *James William* → Whittaker, *James William*

Whitaker, *John (1826)*, porcelain decorator, gilder, f. 2.1826, l. 1840 – GB ▭ Neuwirth II.

Whitaker, *John (1904)*, painter, f. 1904 – USA ▭ Falk.

Whitaker, *Lawrence Le Roy* (Vollmer V) → Whitaker, *Lawrence Leroyy*

Whitaker, *Lawrence Leroy* (Falk) → Whitaker, *Lawrence Leroyy*

Whitaker, *Lawrence Leroyy* (Whitaker, Lawrence Leroy; Whitaker, Lawrence Le Roy), painter, * 26.7.1889 Reynoldsville (Pennsylvania), l. 1947 – USA ▭ Falk; Vollmer V.

Whitaker, *Marston*, painter, f. 1883 – GB ▭ Johnson II; Wood.

Whitaker, *Paulo*, painter, * 1958 São Paulo – BR ▭ ArchAKL.

Whitaker, *Richard Buckley*, architect, f. 1888, l. 1896 – GB, AUS ▭ DBA.

Whitaker, *Ruth Townsend* (Townsend, Ruth), painter, f. 1916 – USA ▭ Falk; Hughes.

Whitaker, *Stella Trowbridge*, painter, f. 1924 – USA ▭ Falk.

Whitaker, *V. G.*, painter, f. 1942 – USA ▭ Dickason Cederholm.

Whitaker, *W.*, portrait painter, f. before 1828 – GB ▭ Johnson II; ThB XXXV.

Whitaker, *William M.*, painter, f. 1874, l. 1877 – GB ▭ Wood.

Whitbread, *Richard*, architect, f. 1884, l. 1901 – GB ▭ DBA.

Whitbread, *W. E.*, painter, f. 1870 – GB ▭ Wood.

Whitburn, *Henry Alfred*, architect, f. 1896 – GB ▭ DBA.

Whitburn, *Thomas*, figure painter, f. before 1853, l. 1876 – GB ▭ Johnson II; ThB XXXV; Wood.

Whitby, *Ralph de* (Harvey) → Ralph de Whitby

Whitby, *W.*, painter, f. 1886 – GB ▭ Wood.

Whitby, *William*, figure painter, f. before 1772, l. 1791 – GB ▭ ThB XXXV; Waterhouse 18.Jh..

Whitchurch, *J. J.*, architect, f. 1868 – GB ▭ DBA.

Whitcomb, *Henry* (ThB XXXV) → Whitcombe, *Henry*

Whitcomb, *John* (EAAm III) → Whitcomb, *Jon*

Whitcomb, *Jon* (Whitcomb, John), illustrator, * Weatherford (Oklahoma), f. 1946 – USA ▭ EAAm III; Falk.

Whitcomb, *Susan*, artist, f. 1842 – USA ▭ Groce/Wallace.

Whitcombe, *Arthur*, architect, f. 1881, l. 1893 – GB ▭ DBA.

Whitcombe, *Charles Arthur Ford*, architect, f. 1885, l. 1930 – GB ▭ DBA.

Whitcombe, *Henry* (Whitcomb, Henry), painter, graphic artist, * 6.9.1878 Birmingham (West Midlands) – GB ▭ Lister; ThB XXXV.

Whitcombe, *J.*, marine painter, f. 1821 – GB ▭ Grant.

Whitcombe, *Susie*, painter, * 1957 – GB ▭ McEwan.

Whitcombe, *Thomas*, marine painter, * 19.5.1763, † 1824 or 1825 or 1834 (?) – GB ▭ Brewington; Gordon-Brown; Grant; ThB XXXV; Waterhouse 18.Jh..

White → Hadol, *Paul*

White → Mead, *William Rutherford*

White (White, C. (Mistress); White, John (Mistress); White (Mistress)), landscape painter, f. before 1809, l. 1844 – GB ▭ Grant; Johnson II; ThB XXXV; Wood.

White (1873) (White (Captain)), landscape painter, f. 1873 – GB ▭ McEwan.

White (Mistress), bird painter, flower painter, f. 1870 – GB ▭ Pavière III.2.

White, *A. C. (Mistress)*, painter, f. 1867, l. 1868 – GB ▭ Johnson II; Wood.

White, *A. P.*, graphic artist, f. 1863, l. 1864 – CDN ▭ Harper.

White, *Adam Seaton*, sculptor, painter, artisan, * 10.4.1893 Bangor (Wales), † 30.1.1950 Cheltenham – GB ▭ ThB XXXV; Vollmer V.

White, *Aedina*, artist, f. 1970 – USA ▭ Dickason Cederholm.

White, *Agnes (1885)*, landscape painter, f. 1885, l. 1890 – GB ▭ Johnson II; Wood.

White, *Agnes (1897)* (White, Agnes Hofman), portrait painter, * 8.1.1897 or 8.6.1897 Columbus (Ohio), l. 1947 – USA ▭ EAAm III; Falk.

White, *Agnes Hofman* (EAAm III) → White, *Agnes (1897)*

White, *Alan Hamilton*, figure painter, f. 1974 – GB ▭ McEwan.

White, *Alden*, etcher, * 11.4.1861 Acushnet (Massachusetts), l. 1931 – USA ▭ Falk; ThB XXXV.

White, *Alice*, landscape painter, f. 1873, l. 1886 – GB ▭ Johnson II; Mallalieu; McEwan; Wood.

White, *Alma Glasgow*, painter, f. 1932 – USA ▭ Hughes.

White, *Ambrosia Chuse*, painter, * 3.12.1894 Belleville (Illinois), l. 1947 – USA ▭ EAAm III; Falk.

White, *Amos (1859)*, portrait painter, f. 1859 – USA ▭ Groce/Wallace.

White, *Amos (1951)*, ceramist, * Montgomery (Alabama), f. 1951 – USA ▭ Dickason Cederholm.

White, *Anna Lois*, painter, * 2.11.1903 Auckland, † 19.9.1984 Auckland – NZ ▭ DA XXXIII.

White, *Arthur*, landscape painter, marine painter, genre painter, * 1865 Sheffield, † 1953 – GB ▭ Turnbull; Vollmer V; Wood.

White, *Arthur C.*, sculptor, enchaser, f. 1898, † 1.1927 – GB ▭ ThB XXXV.

White, *Belle Cady*, portrait painter, still-life painter, * 1876 Chatham (New York), † 26.2.1945 Hudson (New York) – USA ▭ Falk; ThB XXXV.

White, *Benjamin*, sculptor, artist, * about 1828 Irland, l. 1850 – USA ▭ Groce/Wallace.

White, *Benny*, painter, sculptor, graphic artist, * 31.10.1937 Detroit (Michigan) – USA ▭ Dickason Cederholm.

White, *Benoni (1784)*, architect, * about 1784, † 28.7.1833 – GB ▭ Colvin.

White, *Benoni (1833)*, architect, f. before 1784, † 6.1833 – GB ▭ Colvin.

White, *Benoni Thomas*, architect, * about 1808, † 1851 – GB ▭ Colvin.

White, *Blanche*, painter, f. 1870 – GB ▭ McEwan.

White, *C. (1808)*, sculptor, * London (?), f. 1808 – GB ▭ Gunnis.

White, *C. (1855)*, painter, f. 1851, l. 1855 – GB ▭ Wood.

White, *C. (Mistress)* (Wood) → White, *C.*

White, *C. F.*, master draughtsman, f. about 1836 – GB ▭ ThB XXXV.

White, *C. G.*, painter, f. 1831, l. 1841 – GB ▭ Grant; Johnson II; Wood.

White, *C. P.*, landscape painter, f. 1865, l. 1866 – GB ▭ Johnson II; Wood.

White, *Caroline*, painter, sculptor, * 1952 London – GB ▭ Spalding.

White, *Charles* → Whyt, *Charles*

White, *Charles (1688)*, painter, f. 17.8.1688, l. 1720 – GB ▭ Apted/Hannabuss.

White, *Charles (1751)*, copper engraver, * 1751 London, † 28.8.1785 London – GB ▭ ThB XXXV.

White, *Charles (1765)*, architect, architectural draughtsman, miniature painter, copper engraver, f. 1765, l. 1792 – GB ▭ Colvin; Foskett; Mallalieu; ThB XXXV.

White, *Charles (1780)*, flower painter, f. 1772, † 9.1.1780 London-Chelsea – GB ▭ ThB XXXV; Waterhouse 18.Jh..

White, *Charles (1788)*, painter, f. 1788, l. 1820 – GB ▭ McEwan.

White, *Charles (1885)*, porcelain painter, rose painter, animal painter, * 1885, l. 1912 – GB ▭ Neuwirth II.

White, *Charles (1918)* (Dickason Cederholm; EAAm III; Vollmer V) → White, *Charles Wilbert*

White, *Charles (1928)*, painter, illustrator, * 11.2.1928 London – GB, D ▭ Windsor.

White, *Charles G. McClure* → White, *Dyke*

White, *Charles Henry*, etcher, painter, illustrator, * 14.4.1878 Hamilton (Ontario), l. 1915 – USA ▭ Falk; ThB XXXV.

White, *Charles Wilbert* (White, Charles (1918)), graphic artist, painter, * 2.4.1918 Chicago (Illinois) – USA ▭ Dickason Cederholm; EAAm III; Falk; Vollmer V.

White, *Charles William*, copper engraver, * about 1730 London, † 1807 (?) – GB ▭ ThB XXXV.

White, *Charlotte*, painter, f. 1944 – USA ▭ Dickason Cederholm.

White, *Cheverton*, watercolourist, * 1830, l. 1870 – GB ▭ Mallalieu.

White, *Chris* → White, *Christopher John*

White, *Chrissie*, embroiderer, f. 1974 – GB ▭ McEwan.

White, *Christopher John*, master draughtsman, painter, graphic designer, * 7.11.1936 Sidcup (Kent) – N ▭ NKL IV.

White, *Clarence*, portrait painter, f. before 1934, l. before 1961 – GB ▭ Vollmer V.

White, *Clarence H. (Mistress)* → White, *Jane Felix*

White, *Clarence Hudson (1871)* (White, Clarence Hudson (Senior)), photographer, * 1871 Carlisle (Ohio), † 8.7.1925 Mexiko-Stadt – USA, MEX ▭ Falk; Krichbaum.

White, *Clarence Hudson (1907)* (White, Clarence Hudson (Junior)), photographer, * 14.1.1907 New York (?) – USA ▭ Falk.

White, *Clarence Scott (Falk)* → White, *Scott*

White, *Clement*, painter, f. 1889 – GB ▭ Wood.

White, *Constance*, painter, f. 1910 – USA ▭ Falk.

White, *D.*, painter, f. 1889 – GB ▭ Wood.

White, *Dan*, painter, f. 1889 – GB ▭ Wood.

White, *Daniel Thomas*, painter, f. 1861, l. 1890 – GB ▭ Johnson II; Wood.

White, *David T.*, glass artist, f. 1975 – USA, AUS ▭ WWCGA.

White, *Dennis*, painter, * 27.1.1918 – GB ▭ McEwan.

White, *Donald*, artist, f. 1988 – GB ▭ McEwan.

White, *Donald Francis*, architect, * 28.5.1908 Cicero (Illinois) – USA ▭ Dickason Cederholm.

White, *Dora*, painter, f. 1888 – GB ▭ Wood.

White, *Duke*, stage set painter, f. 1828, l. 1836 – USA ▭ Groce/Wallace.

White, *Dyke*, portrait painter, † about 1931 – GB ▭ McEwan.

White, *E. A. (Mistress)*, painter (?), f. 1851 – GB ▭ Wood.

White, *E. Fox*, painter, f. 1883 – GB ▭ Wood.

White, *E. R.* (Johnson II) → White, *Edward Richard*

White, *Ebenezer Baker*, portrait painter, * 16.2.1806 Sutton (Massachusetts), † 3.2.1888 Providence (Rhode Island) – USA ▭ Groce/Wallace.

White, *Edgar R.* (Mistress) → White, *Mable Dunn*

White, *Edith*, landscape painter, flower painter, * 20.3.1855 Decorak (Iowa) or Decorah (Iowa), † 19.1.1946 Berkeley (California) – USA ▭ Falk; Hughes.

White, *Edmund Richard* (Houfe) → White, *Edward Richard*

White, *Edward*, architect, f. 1821 – GB ▭ Colvin.

White, *Edward (1884)*, painter, f. 1884, l. 1886 – GB ▭ McEwan.

White, *Edward B.*, designer, f. before 1857 – USA ▭ Groce/Wallace.

White, *Edward Evelyn*, architect, * 1816 Dublin (Dublin), † 1884 – IRL, GB ▭ Brown/Haward/Kindred.

White, *Edward Richard* (White, Edmund Richard; White, E. R.), genre painter, landscape painter, illustrator, f. before 1864, l. 1908 – GB ▭ Houfe; Johnson II; ThB XXXV; Wood.

White, *Edwin*, painter, * 21.5.1817 South Hadley (Massachusetts), † 7.6.1877 Saratoga Springs (New York) – USA ▭ EAAm III; Groce/Wallace; ThB XXXV.

White, *Eleanor*, painter, woodcutter, * 11.11.1904 Putney (London) – GB ▭ Vollmer V.

White, *Eleanor Joan* → Ellis, *Eleanor Joan*

White, *Eley Emlyn*, architect, f. 1879, † 1900 – GB ▭ DBA.

White, *Eliza* → White, *A. C.* (Mistress)

White, *Elizabeth (1925)*, miniature painter, f. 1925 – USA ▭ Falk.

White, *Elizabeth (1930)*, fresco painter, * Chicago (Illinois), f. 1930 – USA ▭ Hughes.

White, *Elizabeth (1938)*, painter, illustrator, etcher, * Sumter (South Carolina), f. 1938 – USA ▭ EAAm III; Falk.

White, *Elsie G.*, painter, f. 1972 – GB ▭ McEwan.

White, *Emil*, painter, * 1901 Österreich – USA ▭ Jakovsky.

White, *Emilie*, miniature painter, f. 1902 – GB ▭ Foskett.

White, *Emily H.*, miniature painter, watercolourist, * 4.2.1862 Norris (Illinois), † 1.5.1924 Laguna Beach (California) – USA ▭ Falk; Hughes.

White, *Emma Chandler*, artisan, * 23.9.1868 Pomfret (Vermont), l. 1940 – USA ▭ Falk.

White, *Emma Locke Reinhard*, painter, * 21.11.1871 New Brighton (New York), † 7.9.1953 – USA ▭ Falk.

White, *Eric*, photographer, f. before 1970, l. 1971 – USA ▭ Dickason Cederholm.

White, *Erica*, sculptor, painter, * 13.6.1904 – GB ▭ ThB XXXV.

White, *Ernest A.*, painter, f. 1901 – GB ▭ Wood.

White, *Ernest Howard*, painter, * 1908, † 1983 – GB ▭ Spalding.

White, *Ethelbert*, book illustrator, engraver, etcher, woodcutter, poster artist, landscape painter, watercolourist, * 26.2.1891 or 27.2.1891 Isleworth, † 1972 – GB ▭ Peppin/Micklethwait; Spalding; ThB XXXV; Vollmer V; Windsor.

White, *Eugene B.*, painter, * 7.3.1913 Middle Point (Ohio) – USA ▭ EAAm III.

White, *Evelyn*, miniature painter, f. 1904 – GB ▭ Foskett.

White, *F. G.*, painter, f. 1843, l. 1858 – GB ▭ Grant; Johnson II; Wood.

White, *F. J.* (Johnson II) → White, *Frances J.*

White, *F. P.*, landscape painter, f. 1869, l. 1870 – GB ▭ McEwan.

White, *Fillmore*, painter, * San Francisco, f. 1888, † about 1950 San Francisco (California) – USA ▭ Hughes.

White, *Flora*, painter, f. 1887 – GB ▭ Wood.

White, *Florence*, portrait miniaturist, genre painter, flower painter, f. before 1881, l. 1932 – GB ▭ Foskett; Johnson II; Pavière III.2; ThB XXXV; Wood.

White, *Frances*, painter, illustrator, artisan, f. 1913 – USA ▭ Falk.

White, *Frances J.* (White, F. J.), painter, f. 1870 – IRL ▭ Johnson II; Wood.

White, *Francis M.*, architect, f. 1842, l. 1849 – GB ▭ DBA.

White, *Francis Robert*, painter, graphic artist, * 19.8.1907 Oskaloosa (Iowa) – USA ▭ Falk.

White, *Frank M.*, painter, f. 1908 – USA ▭ Falk.

White, *Frank Rice*, architect, * 1873, † 1948 – GB ▭ DBA.

White, *Frank Tupper*, architect, f. 1893, l. 1904 – GB ▭ DBA.

White, *Franklin*, figure painter, landscape painter, f. before 1934, l. before 1961 – GB ▭ Vollmer V.

White, *Franklin (1852)*, sculptor, f. 1852 – USA ▭ Groce/Wallace.

White, *Franklin (1943)*, painter, * 1943 – USA ▭ Dickason Cederholm.

White, *Fred J.*, artist, f. 1932 – USA ▭ Hughes.

White, *Fritz*, sculptor, f. 1962 – USA ▭ Samuels.

White, *Fuller (1744)*, goldsmith, silversmith, f. 1744, l. 1757 – GB ▭ Colvin; ThB XXXV.

White, *Fuller (1751)*, carpenter, f. 1751, l. 1771 – GB ▭ Colvin.

White, *G. H. P.*, painter, f. 1849, l. 1861 – GB ▭ Wood.

White, *G. Irwine* → White, *George Irwine*

White, *Gabriel*, painter, etcher, * 1902 Rom, † 1988 – I, GB ▭ Spalding; Windsor.

White, *George (1671)*, copper engraver, etcher, miniature painter, * about 1671 or 1684 (?) or about 1675 London, † 27.5.1732 or about 1735 London – GB ▭ Foskett; Schidlof Frankreich; ThB XXXV.

White, *George (1807)*, master draughtsman, f. 1807, l. 1809 – USA ▭ Groce/Wallace.

White, *George (1839)*, engraver, f. 1839 – USA ▭ Groce/Wallace.

White, *George (1849)*, architect, * 22.4.1849 Taddington (Derby), l. 1902 – GB ▭ DBA.

White, *George (1885)*, figure painter, porcelain painter, portrait painter, f. 1885, l. 1912 – GB ▭ Neuwirth II.

White, *George (1885/1890)*, landscape painter, f. 1885, l. 1890 – GB ▭ Wood.

White, *George (1905)*, miniature painter, f. 1905 – GB ▭ Foskett.

White, *George (1920)*, painter, * 1920 – USA ▭ Dickason Cederholm.

White, *George Fleming*, painter, * 1.6.1868 Des Moines (Iowa), l. 1925 – USA ▭ Falk; ThB XXXV.

White, *George Francis,* watercolourist, * 1808 Chatham (Kent), † 1898 Durham (Durham) – GB ▭ Gordon-Brown; Houfe; Mallalieu.

White, *George Gorgas,* illustrator, engraver, * about 1835 Philadelphia (Pennsylvania), † 24.2.1898 New York – USA ▭ Falk; Samuels; ThB XXXV.

White, *George Harlow,* landscape painter, * 1817 London, † 1888 Toronto (Ontario) (?) or Charterhouse (England) – GB, CDN ▭ Grant; Harper; Johnson II; Samuels; ThB XXXV; Wood.

White, *George Henry Parlby,* marine painter, * 11.10.1802 Droxford (Hampshire), l. 1846 – GB ▭ Brewington.

White, *George Irwine,* engraver, f. 1850, l. 1861 (?) – USA ▭ Groce/Wallace.

White, *George Merwangee,* marine painter, designer, * 8.10.1849 Salem (Massachusetts), † 23.3.1915 Salem (Massachusetts) – USA ▭ Brewington; Falk.

White, *George R.,* engraver, * 1811 or 1815 Pennsylvania, l. 1860 – USA ▭ Groce/Wallace.

White, *George T.,* artist, f. 1846 – USA ▭ Groce/Wallace.

White, *George W.,* figure painter, portrait painter, landscape painter, * 8.11.1826 Oxford (Ohio), † 1890 Hamilton (Ohio) – USA ▭ EAAm III; Groce/Wallace.

White, *Gilbert* (White, Thomas Gilbert), painter, * 18.7.1877 Grand Haven (Michigan), † 17.2.1939 Paris (?) – USA, F ▭ EAAm III; Edouard-Joseph III; Falk; Samuels; ThB XXXV.

White, *Gillian,* sculptor, watercolourist, fresco painter, landscape designer, collagist, environmental artist, lithographer, stage set designer, * 20.6.1939 Orpington (Kent) – CH, GB ▭ KVS; LZSK.

White, *Gleeson,* painter, master draughtsman, artisan, book designer, * 8.3.1851 Christchurch (Hampshire), † 19.10.1898 London – GB ▭ Houfe; ThB XXXV.

White, *Gordon,* painter, f. before 1929 – USA ▭ Hughes.

White, *Grace P.,* figure painter, landscape painter, f. 1925 – GB ▭ McEwan.

White, *Gwen* → **White,** *Gwendolen*

White, *Gwendolen* (White, Gwendolen Beatrice), book illustrator, typeface artist, woodcutter, book art designer, * 21.6.1903 Bridgnorth (Shropshire) or Exeter (Devon) – GB ▭ Peppin/Micklethwait.

White, *Gwendolen Beatrice* (Peppin/Micklethwait) → **White,** *Gwendolen*

White, *H. (1839),* painter, f. 1839, l. 1843 – GB ▭ Wood.

White, *H. (1861),* painter, f. 1861 – GB ▭ Johnson II.

White, *H. Hopley,* portrait painter, genre painter, landscape painter, f. before 1805, l. 1867 – GB ▭ Grant; Johnson II; ThB XXXV.

White, *H. Mabel,* sculptor, f. 1898 – GB ▭ ThB XXXV.

White, *H. P.,* painter, f. 1901 – USA ▭ Falk.

White, *Hannah Catherine,* artist, f. 1980 – GB ▭ McEwan.

White, *Harold,* decorative painter, * 26.11.1903 London – GB ▭ Vollmer V.

White, *Harry,* sculptor, * 1938 Newcastle upon Tyne – GB ▭ Spalding.

White, *Helen,* painter, sculptor, * 5.1.1911 New York – USA, NL ▭ Scheen II.

White, *Hélène Maynard,* portrait painter, sculptor, * 26.5.1870 Baltimore (Maryland), l. 1917 – USA ▭ Falk.

White, *Henry (1842),* architect, f. 14.2.1842, l. 1843 – GB ▭ DBA.

White, *Henry (1861),* woodcutter, † after 1861 – GB ▭ Lister; ThB XXXV.

White, *Henry (1881),* painter, f. 1881 – GB ▭ Johnson II; Wood.

White, *Henry (1883),* architect, f. 1883, † 1922 – GB ▭ DBA.

White, *Henry Cook,* etcher, painter, * 15.9.1861 Hartford (Connecticut), † 28.9.1952 – USA ▭ Falk; ThB XXXV.

White, *Henry F.,* genre painter, still-life painter, f. 1857, l. 1859 – USA ▭ Groce/Wallace.

White, *Henry Hopley,* painter, f. 1805, l. 1856 – GB ▭ Mallalieu; Wood.

White, *Henry J.,* architect, f. 1842, l. 1843 – GB ▭ DBA.

White, *Howard Judson,* architect, * 21.2.1870 Chicago (Illinois), † 18.12.1936 – USA ▭ DA XIII; DBA; EAAm III; ThB XXXV.

White, *Inez Mary Platfoot,* painter, * 2.12.1889 Ogden (Utah), l. 1947 – USA ▭ Falk.

White, *Isabel G.,* painter, f. 1892, l. 1902 – GB ▭ Wood.

White, *J. (1701),* topographical draughtsman, master draughtsman, f. 1701 – GB ▭ ThB XXXV.

White, *J. (1788),* painter, f. 1788 – USA ▭ Groce/Wallace.

White, *J. (1819),* landscape painter, f. 1819, l. 1828 – GB ▭ Grant.

White, *J. (1844),* master draughtsman, f. 1844, l. 1853 – ZA ▭ Gordon-Brown.

White, *J. C.* (EAAm III) → **White,** *Jacob Caupel*

White, *J. E.,* designer, f. about 1891 – CDN ▭ Harper.

White, *J. G.,* painter, f. 1885 – GB ▭ McEwan.

White, *J. H.,* painter, f. 1849 – GB ▭ Grant; Johnson II; Wood.

White, *J. P.,* painter, f. 1880 – GB ▭ McEwan.

White, *J. Philip,* painter, * 1939 – USA ▭ Dickason Cederholm.

White, *J. S.,* landscape painter, f. 1819, l. 1830 – GB ▭ Grant; Johnson II.

White, *J. Talmage,* architectural painter, landscape painter, genre painter, f. before 1853, l. 1893 – GB ▭ ThB XXXV; Wood.

White, *Jack,* sculptor, * 1940 New York – USA ▭ Dickason Cederholm.

White, *Jacob Caupel* (White, J. C.), etcher, painter, illustrator, designer, * 1.10.1895 New York, l. 1947 – USA ▭ EAAm III; Falk.

White, *James (1744),* watercolourist, * 1744, † 1825 – GB ▭ Mallalieu.

White, *James (1866)* (White, James), architect, f. before 1866 – GB ▭ Brown/Haward/Kindred.

White, *James M.,* figure painter, f. 1879, l. 1904 – GB ▭ McEwan.

White, *Jane Felix,* photographer, * 1872, † 18.4.1943 Ardmore (Ohio) – USA ▭ Falk.

White, *Jane G.,* artist, f. 1900 – GB ▭ McEwan.

White, *Jessie Aline,* painter, * Wessington (South Dakota), f. 1930 – USA ▭ Falk.

White, *Jessie F. D.,* painter, f. 1871 – GB ▭ McEwan.

White, *John (1530),* mason, f. 1530, l. 1535 – GB ▭ Harvey.

White, *John (1585),* painter, illustrator, * 1540 or 1545 or about 1550 England, † after 1593 Cork – GB, IRL ▭ DA XXXIII; EAAm III; Grant; Mallalieu; Samuels; ThB XXXV.

White, *John (1724),* silversmith, f. 4.1.1724, l. 1733 – GB ▭ ThB XXXV.

White, *John (1747),* architect, * about 1747, † 21.11.1813 Marylebone – GB ▭ Brown/Haward/Kindred; Colvin.

White, *John (1750),* architect, f. 1750, l. 1770 – GB ▭ Colvin.

White, *John (1805),* architect, f. 1805, † 1850 – GB ▭ Colvin; DBA.

White, *John (1850),* landscape painter, f. 1850 – USA ▭ Groce/Wallace.

White, *John (1850/1850)* (White, John (1850)), architect, f. after 1800, † 1850 – GB ▭ DBA.

White, *John (1851),* painter, * 18.9.1851 Edinburgh (Lothian), † 21.12.1933 Beer (Devonshire) – GB ▭ Bradshaw 1824/1892; Johnson II; Mallalieu; McEwan; ThB XXXV; Vollmer V; Wood.

White, *John (1885),* architect, f. 1885, † 1931 – GB ▭ DBA.

White, *John (1930),* painter, * 1930 Auckland (Neuseeland) – AUS ▭ Robb/Smith.

White, *John* (Mistress) (Grant) → **White** *John*

White, *John A.* → **White,** *John* (1930)

White, *John Blake,* history painter, portrait painter, miniature painter, marine painter, * 2.9.1781 or 1782 Charleston (South Carolina) or Eutaw Springs (South Carolina), † 24.8.1859 Charleston (South Carolina) – USA ▭ Brewington; EAAm III; Groce/Wallace; ThB XXXV.

White, *John C.,* landscape painter, genre painter, architect, f. 1859, l. 1866 – CDN ▭ Harper.

White, *John C.* (Mistress) → **White,** *Ambrosia Chuse*

White, *John Henry,* sculptor, f. 1966 – GB ▭ McEwan.

White, *Joseph (1799),* potter, * 28.12.1799 Bristol, † 15.1.1870 St. John (New Brunswick) – CDN ▭ DA XXXIII.

White, *Joseph (1801),* miniature painter, f. 1801 – GB ▭ Foskett.

White, *Joseph (1844),* engraver, * about 1844 Pennsylvania, l. 1860 – USA ▭ Groce/Wallace.

White, *Josephine M.,* portrait miniaturist, f. 1893, l. 1898 – GB ▭ Foskett; Wood.

White, *Josiah,* artist, f. 1811, l. 1820 – USA ▭ Groce/Wallace.

White, *Juliet* → **Gross,** *Juliet*

White, *Juliet von O.,* painter, f. 1904 – USA ▭ Falk.

White, *Kathleen,* painter, f. 1972 – GB ▭ Spalding.

White, *Kathleen Wyatt* → **Billings,** *Kathleen Wyatt*

White, *L.,* portrait painter, f. 1812 – USA ▭ ThB XXXV.

White, *Lawrence Grant,* architect, * 1887 New York, † 1950 – USA ▭ EAAm III.

White, *Lemuel,* portrait painter, f. 1813, l. 1839 – USA ▭ Groce/Wallace.

White, *Linda* → **Meinick**, *Linda White*

White, *Lorenzo*, portrait painter, f. 1829, † 1834 – USA ☐ Groce/Wallace.

White, *Lucy Schwab*, painter, f. 1925 – USA ☐ Falk.

White, *M.*, portrait painter, f. 1847 – USA ☐ Groce/Wallace.

White, *M. W. G.*, painter, f. 1891 – GB ☐ McEwan.

White, *Mabel (1934)*, book illustrator, painter, f. before 1934, l. before 1961 – GB ☐ Vollmer V.

White, *Mable Dunn*, painter, * 28.1.1902 Charlotte (North Carolina) – USA ☐ EAAm III; Falk.

White, *Margaret* → **Bourke-White**, *Margaret*

White, *Margaret* → **Nairn**, *Margaret*

White, *Margaret Wood*, portrait painter, * 4.3.1893 Chicago (Illinois), l. 1940 – USA ☐ Falk.

White, *Marian*, painter, f. 1931 – USA ☐ Hughes.

White, *Marie*, decorator, * 17.9.1903 – USA ☐ Falk.

White, *Mark*, miniature painter, f. 1767 – IRL, GB ☐ Foskett; Strickland II; ThB XXXV.

White, *Martin* → **White**, *Minor*

White, *Mary (1869)*, illustrator, artisan, * 4.6.1869 Cambridge (Massachusetts), l. 1908 – USA ☐ Falk.

White, *Mary (1926)*, ceramist, * 10.1.1926 Croesyceiliog – GB, D ☐ WWCCA.

White, *Mary Bayard*, glass artist, designer, painter, * 25.7.1947 Philadelphia (Pennsylvania) – USA ☐ WWCGA.

White, *Mary Ellen* → **White**, *T. C.* (Mistress)

White, *Mary Jane*, painter, * 27.6.1907 Columbia City (Indiana) – USA ☐ Falk.

White, *Mary Lynn*, glass artist, * 8.10.1950 Lynchburg (Virginia) – USA ☐ WWCGA.

White, *Mary Macrae*, painter, f. 1893, l. 1919 – GB ☐ McEwan.

White, *Mary S. L.*, sculptor, painter, f. 1865, l. 1877 – GB ☐ McEwan.

White, *Mazie Julia Barkley*, etcher, painter, * 9.4.1871 Fort Scott (Kansas), † 5.9.1934 – USA ☐ Falk.

White, *Michael* → **Gradowski**, *Michael Willard*

White, *Minor*, photographer, * 9.7.1908 Minneapolis (Minnesota), † 24.6.1976 Boston (Massachusetts) – USA ☐ DA XXXIII; Falk; Krichbaum; Naylor.

White, *Nathan F.*, wood engraver, f. 1851, l. 1853 – USA ☐ Groce/Wallace.

White, *Nelson Cook*, marine painter, portrait painter, still-life painter, * 11.6.1900 Waterford (Connecticut) – USA ☐ EAAm III; Falk; ThB XXXV.

White, *Noel*, painter, * 1938 London – GB ☐ Spalding.

White, *Nona L.*, flower painter, * 4.10.1859, † 11.3.1937 – USA ☐ Falk; Hughes.

White, *Octavius*, landscape painter, f. 1801 – CDN ☐ Harper.

White, *Orrin Augustine*, landscape painter, designer, * 5.12.1883 Hanover (Illinois), † 28.4.1969 Pasadena (California) – USA ☐ Falk; Hughes; Samuels; ThB XXXV.

White, *Owen Sheppard*, painter, * 6.12.1893 Chicago (Illinois), l. 1940 – USA ☐ Falk.

White, *P. G.*, landscape painter, f. 1834 – GB ☐ Grant.

White, *Peter (1917)* (White, Peter), illustrator, f. 1917 – USA ☐ Falk.

White, *Peter (1929)* (White, Peter), watercolourist, f. 1929 – GB ☐ McEwan.

White, *Peter A.*, painter, f. 1987 – GB ☐ McEwan.

White, *Peter R.*, artist, f. 1954 – GB ☐ McEwan.

White, *Ralph E.*, architect, f. 1901, † 19.1.1948 – USA ☐ Tatman/Moss.

White, *Richard*, sculptor, f. 1638 – GB ☐ ThB XXXV.

White, *Richard Dunning*, marine painter, f. 15.4.1826, l. 1847 – GB ☐ Brewington.

White, *Robert (1645)*, master draughtsman, copper engraver, miniature painter(?), * 1645 London, † 11.1703 or before 26.10.1703 or 1704 London or Bloomsbury (London) – GB ☐ DA XXXIII; Foskett; Schidlof Frankreich; ThB XXXV; Waterhouse 16./17.Jh..

White, *Robert (1848)*, printmaker, f. 1848, l. before 21.8.1854 – ZA ☐ Gordon-Brown.

White, *Robert (1873)*, architect, * 1873, † 1949 – GB ☐ DBA.

White, *Robert Winthrop*, sculptor, f. before 1950 – USA ☐ Vollmer V.

White, *Robin*, painter, graphic artist, * 12.7.1946 Te Puke – NZ ☐ DA XXXIII.

White, *Roswell N.*, wood engraver, f. 1832, l. 1851 – USA ☐ Groce/Wallace.

White, *Roy*, porcelain painter, f. 1895 – CDN ☐ Harper.

White, *Ruth Taylor*, artist, f. 1932 – USA ☐ Hughes.

White, *Sarah*, artist, f. 1970 – USA ☐ Dickason Cederholm.

White, *Scott* (White, Clarence Scott), landscape painter, * 14.3.1872 Boston (Massachusetts) – USA ☐ EAAm III; Falk; ThB XXXV.

White, *Sidney W.* (Wood) → **White**, *Sydney W.*

White, *Simon*, sculptor, f. 1656, l. 1669 – GB ☐ Gunnis.

White, *Sorewe*, portrait painter, f. 1632, l. 1635 – GB, NL ☐ ThB XXXV.

White, *Stanford* (McKim, Med & White), architect, * 9.11.1853 New York, † 25.6.1906 New York – USA ☐ DA XX; EAAm III; ELU IV; ThB XXXV.

White, *Sydney W.* (White, Sidney W.), painter, f. 1892, l. 1906 – GB ☐ ThB XXXV; Wood.

White, *T.*, painter, f. 1864 – GB ☐ Johnson II.

White, *T. A.*, landscape painter, f. 1867 – GB ☐ McEwan.

White, *T. Brown*, landscape painter, f. 1896 – GB ☐ McEwan.

White, *T. C. (Mistress)*, watercolourist, f. 1861 – ZA ☐ Gordon-Brown.

White, *T. P.*, landscape painter, f. 1869, l. 1871 – GB ☐ McEwan.

White, *Theo*, lithographer, etcher, illustrator, architect, master draughtsman, * 26.11.1902 Norfolk (Virginia) – USA ☐ Falk; Vollmer V.

White, *Thomas*, stonemason (?), f. 1764, l. 1801 – GB ☐ Gunnis.

White, *Thomas (1665)*, architect, f. 1665, † 1738 – GB ☐ ThB XXXV.

White, *Thomas (1674)*, sculptor, architect, * about 1674 Worcester (Hereford and Worcester) (?), † 8.1748 Worcester (Hereford and Worcester) – GB ☐ Colvin; Gunnis.

White, *Thomas (1730)*, copper engraver, * about 1730 London, † about 1775 London – GB ☐ ThB XXXV.

White, *Thomas (1802)*, topographer, f. 1802 – GB ☐ Mallalieu.

White, *Thomas Gilbert* (Falk; Samuels) → **White**, *Gilbert*

White, *Thomas Henry*, architect, f. 1868 – GB ☐ DBA.

White, *Thomas Pilkington*, watercolourist, f. 1896 – ZA ☐ Gordon-Brown.

White, *Unk*, painter, illustrator, master draughtsman, * 1900 Auckland (Neuseeland), † 1986 Sydney – AUS ☐ Robb/Smith.

White, *Vera*, painter, lithographer, designer, * St. Louis, f. 1947 – USA ☐ EAAm III; Falk.

White, *Victor G.* (Mistress) → **White**, *Margaret Wood*

White, *Victor Gerald*, painter, * 27.2.1891 Irland, † 1954 – USA, GB ☐ Falk.

White, *W. (1819)*, painter, f. 1819, l. 1821 – GB ☐ Grant.

White, *W. (1824)*, portrait painter, f. before 1824, l. 1838 – GB ☐ Johnson II; ThB XXXV; Wood.

White, *W. (1861)*, painter(?), f. 1861 – ZA ☐ Gordon-Brown.

White, *W. (1899)*, artist, f. 1899 – CDN ☐ Harper.

White, *W. J.*, painter, copper engraver, f. about 1818 – GB ☐ ThB XXXV.

White, *W. P.*, painter, f. 1882 – GB ☐ McEwan.

White, *W. Tatton* (White, Wm. Tatton), painter, f. 1898, l. 1901 – GB ☐ Bradshaw 1893/1910; Wood.

White, *Walter Charles Lewis* (ThB XXXV) → **White**, *Walter Charles Louis*

White, *Walter Charles Louis* (White, Walter Charles Lewis), painter, * 15.9.1876 Sheffield, † about 1964 – USA, GB ☐ EAAm III; Falk; ThB XXXV.

White, *Warren*, glass painter, f. 1828 – F ☐ ThB XXXV.

White, *Will*, painter, * 29.7.1888 San Francisco (California), l. 1949 – USA ☐ Hughes.

White, *William (1511)*, carpenter, f. 1511, l. 1512 – GB ☐ Harvey.

White, *William (1781)*, watercolourist, f. 1781 – GB ☐ Brewington.

White, *William (1824)*, portrait painter, f. 1824, l. 1838 – GB ☐ Mallalieu; Wood.

White, *William (1825)*, architect, * 1825 or 1826 Blakesley (Northampton), † 1890 or 22.1.1900 London – GB ☐ Brown/Haward/Kindred; DA XXXIII; DBA; Dixon/Muthesius; ThB XXXV.

White, *William (1826)*, architect, * 1826, † 1890 – GB ☐ ThB XXXV.

White, *William (1843/1860 Künstler)*, artist, * about 1843 New York, l. 1860 – USA ☐ Groce/Wallace.

White, *William (1843/1860 Lithograph)*, lithographer, * about 1843 Pennsylvania, l. 1860 – USA ☐ Groce/Wallace.

White, *William (1863)*, sculptor, f. before 1863, l. 1886 – GB ☐ ThB XXXV.

White, *William (1871)*, painter, f. 1871 – GB ☐ Wood.

White, *William (1880)*, engraver, ornamentist, f. 1880, l. 1889 – CDN ▯ Harper.

White, *William (1961)*, painter, f. 1861, l. 1970 – USA ▯ Dickason Cederholm.

White, *William Davidson*, fresco painter, master draughtsman, * 22.7.1896 Wilmington (Delaware), l. 1940 – USA ▯ Falk.

White, *William E.*, architect, * 12.12.1871 Philadelphia (Pennsylvania), † about 1950 – USA ▯ Tatman/Moss.

White, *William G.*, engraver, f. 1843 – USA ▯ Groce/Wallace.

White, *William Henry (1838)*, architect, * 1.1838, † 20.10.1896 London – GB, F ▯ DBA.

White, *William Henry (1862)*, architect, * 23.12.1862 Bristol, † 17.12.1949 – GB ▯ DBA; Gray.

White, *William James*, engraver, lithographer, seal carver, l. 1859 – USA ▯ Groce/Wallace.

White, *William Johnstone*, book illustrator, master draughtsman, copper engraver, aquatintist, f. 1786, l. 1812 – GB ▯ Houfe; Lister; Mallalieu; ThB XXXV.

White, *Wm. Tatton* (Bradshaw 1893/1910) → White, *W. Tatton*

White Bear *(1869)*, watercolourist, * 1869, l. 1899 – USA ▯ Samuels.

White Bear *(1906)*, painter, illustrator, * 1906 Old Oraibi (Arizona) – USA ▯ Samuels.

White-Cooper, *William*, architect, f. 1882, l. 1926 – GB, ZA ▯ DBA.

White Coral Beads → Pena, *Tonita*

White of London, *C.* (?) → White, *C. (1808)*

White Man → Ahsit

White of Weybridge → White, *Fuller (1751)*

White Wolf Spirit → David, *Joe (1946)*

White of Worchester, *Thomas* → White, *Thomas (1674)*

Whitebear, *Oswald Fredericks*, painter, artisan, f. 1933 – USA ▯ Falk.

Whitechurch, *Robert*, engraver, * 1814 London, † about 1880 or after 1883 Washington – USA ▯ Groce/Wallace; Lister; ThB XXXV.

Whitefield, *Edwin*, topographer, painter, lithographer, * 1816 East Lulworth (Dorset), † 1892 Dedham (Massachusetts) – GB, USA, CDN ▯ EAAm III; Groce/Wallace; Harper; Samuels.

Whitefield, *Emma Morehead* → Whitfield, *Emma Morehead*

Whitefield, *F. Edith*, landscape painter, f. 1898, l. 1903 – USA ▯ Hughes.

Whiteford, *Anne*, painter, f. 1823 – B ▯ DPB II.

Whiteford, *Kate*, painter, sculptor, graphic artist, * 1952 Glasgow – GB ▯ McEwan; Spalding.

Whiteford, *Sidney Trefusis*, still-life painter, genre painter, flower painter, * 1837, † 1915 – GB ▯ Johnson II; Lewis; Mallalieu; Pavière III.1; Wood.

Whiteford, *William G.*, flower painter, portrait painter, landscape painter, f. 1933 – GB ▯ McEwan.

Whiteford, *William Garrison* (Whitford, William Garrison), artisan, master draughtsman, illustrator, * 12.12.1886 Nile (New York), l. 1947 – USA ▯ EAAm III; Falk; Vollmer V.

Whitefort, *Annette*, genre painter, f. about 1824 – B, NL ▯ ThB XXXV.

Whitehan, *Edna May*, painter, illustrator, * 16.1.1887 Scribner (Nebraska), l. 1925 – USA ▯ Falk.

Whitehand, *Robert*, copper engraver, f. about 1680, l. 1698 – B ▯ ThB XXXV.

Whitehead, *Alfred*, painter, * 10.7.1887 Peterborough – CDN ▯ EAAm III.

Whitehead, *Edith H.*, painter, f. 1925 – USA ▯ Falk.

Whitehead, *Elizabeth*, flower painter, landscape painter, f. 1877, l. about 1930 – GB ▯ Johnson II; Pavière III.2; ThB XXXV; Wood.

Whitehead, *Florence*, painter, f. 1917 – USA ▯ Falk.

Whitehead, *Frances M.*, flower painter, landscape painter, etcher, f. 1887, l. 1929 – GB ▯ Houfe; Wood.

Whitehead, *Fred* (Bradshaw 1893/1910; Bradshaw 1911/1930) → Whitehead, *Frederick*

Whitehead, *Frederick* (Whitehead, Frederick William Newton; Whitehead, Fred), architectural painter, etcher, * 1853 Leamington (Warwickshire), † 12.2.1938 London – GB ▯ Bradshaw 1893/1910; Bradshaw 1911/1930; Johnson II; Lister; Pavière III.2; ThB XXXV; Vollmer V; Windsor; Wood.

Whitehead, *Frederick William Newton* (Wood) → Whitehead, *Frederick*

Whitehead, *Harold (1879)*, painter, f. after 1879 – ZA ▯ Gordon-Brown.

Whitehead, *Harold (1906)*, painter, f. 1906, † about 1910 – GB ▯ Mallalieu.

Whitehead, *Isaac*, painter, carver, gilder, * about 1819 Dublin, † 1881 Melbourne – IRL, AUS ▯ Robb/Smith.

Whitehead, *James*, sculptor, f. 1817, l. 1828 – GB ▯ Gunnis.

Whitehead, *John*, architect, * 1726 Ashton-under-Lyne (Greater Manchester), † 15.12.1802 Porto – GB, P ▯ DA XXXIII.

Whitehead, *Lilian*, painter, graphic artist, * 9.1894 Bury (Lancashire), l. before 1961 – GB ▯ Vollmer V.

Whitehead, *Margaret van Cortlandt*, painter, f. 1912 – USA ▯ Falk.

Whitehead, *Ralph Radcliff*, potter, * 1854 Yorkshire, † 23.2.1929 Santa Barbara (California) – USA ▯ Falk.

Whitehead, *Tom*, etcher, painter, * 5.6.1886 Brighouse (Yorkshire), l. 1935 – GB ▯ ThB XXXV; Turnbull; Vollmer V.

Whitehead, *Walter*, painter, illustrator, * 2.9.1874 Chicago (Illinois), † 31.7.1956 – USA ▯ Falk.

Whitehead, *William Marlborough*, master draughtsman, * 30.11.1882 Padiham (Lancashire), l. before 1961 – GB ▯ Vollmer V.

Whitehill, *Christopher*, goldsmith, f. 1676 – GB ▯ ThB XXXV.

Whitehorn, *James (1803)* (ThB XXXV) → Whitehorne, *James A.*

Whitehorne, *James* → Whitehorne, *James A.*

Whitehorne, *James A.* (Whitehorn, James (1803)), portrait painter, miniature painter, * 22.8.1803 Wallingford (Vermont), † 31.3.1888 New York – USA ▯ EAAm III; Groce/Wallace; ThB XXXV.

Whitehouse, *Arthur E.*, painter, f. 1878, l. 1888 – GB ▯ Johnson II; Wood.

Whitehouse, *James Horton*, seal engraver, master draughtsman, seal carver, jeweller, * 28.10.1833 Staffordshire, † 29.11.1902 Brooklyn – USA ▯ EAAm III; Falk; Groce/Wallace; ThB XXXV.

Whitehouse, *Jocelyn M.*, engraver, f. 1979 – GB ▯ McEwan.

Whitehouse, *Sarah E.*, painter, f. 1874, l. 1894 – GB ▯ Mallalieu; Wood.

Whitehurst, *Camelia*, painter, * 9.4.1871 Baltimore (Maryland), † 23.6.1936 Baltimore (Maryland) – USA ▯ EAAm III; Falk; Vollmer V.

Whitelaw, *Alexander N.*, landscape painter, f. 1923 – GB ▯ McEwan.

Whitelaw, *C. H.*, painter, f. 1908 – GB ▯ McEwan.

Whitelaw, *Charles E.*, architect, † 1939 – GB ▯ DBA.

Whitelaw, *Frederick William*, painter, f. 1881 – GB ▯ Wood.

Whitelaw, *George*, illustrator, f. 1907 – GB ▯ Houfe; McEwan.

Whitelaw, *James Mitchell*, architect, * 1886 Glasgow (Strathclyde), † before 11.7.1913 – GB ▯ DBA; Gray.

Whitelaw, *John William*, portrait painter, genre painter, landscape painter, f. 1882, l. 1900 – GB ▯ ThB XXXV.

Whitelaw, *K. M.* → Whitelaw, *C. H.*

Whitelaw, *Norma*, miniature painter, f. 1917 – USA ▯ Falk.

Whitelaw, *Robert N. S.*, etcher, f. 1925 – USA ▯ Falk.

Whitelaw, *S. Frances*, painter, f. 1882 – GB ▯ Johnson II; Wood.

Whitelaw, *Thomas*, painter, f. 1929 – GB ▯ McEwan.

Whitelaw, *William*, sculptor, f. 1805, l. 1843 – GB ▯ Gunnis.

Whiteleg, *Robert*, carpenter, f. about 1420 – GB ▯ Harvey.

Whiteley, *Alfred*, painter, * 1928 – GB ▯ Spalding.

Whiteley, *Brett*, painter, master draughtsman, graphic artist, sculptor, * 7.4.1939 Sydney (New South Wales), † 15.6.1992 New South Wales or Thirroul – AUS ▯ DA XXXIII; Robb/Smith.

Whiteley, *E.*, porcelain painter, flower painter, f. 1867 – GB ▯ Neuwirth II.

Whiteley, *Edith*, porcelain painter, f. about 1914 – GB ▯ Neuwirth II.

Whiteley, *John William*, landscape painter, f. 1880, l. 1916 – GB ▯ Mallalieu; Turnbull; Wood.

Whiteley, *Lillian*, porcelain painter, f. before 1914 – GB ▯ Neuwirth II.

Whiteley, *Lily*, porcelain painter, f. about 1910, l. 1949 – GB ▯ Neuwirth II.

Whiteley, *Richard*, glass artist, * 1963 Glouchestershire – GB, USA ▯ WWCGA.

Whiteley, *Rose*, painter, f. 1915 – USA ▯ Falk.

Whitelock, *John Harald*, woodcutter, * 14.11.1836, † 1859 – S ▯ SvKL V.

Whitelock, *Samuel West*, portrait painter, miniature painter, f. 1831, l. 1840 – USA ▯ Groce/Wallace.

Whiteman → Ahsit

Whiteman, *Betty Jean* → Feves, *Betty W.*

Whiteman, *Edwin* (ThB XXXV) → Whiteman, *Samuel Edwin*

Whiteman, *H. W.*, marine painter, f. 1876, l. before 1982 – USA ▯ Brewington.

Whiteman, *Samuel Edwin* (Whiteman, Edwin), landscape painter, * 1860 Philadelphia (Pennsylvania), † 27.10.1922 – USA ▯ Falk; ThB XXXV.

Whiten, *Colette* → **Colette** (1947)

Whiten, *Colette* → **Whiten,** *Colette M.*

Whiten, *Colette M.,* sculptor, * 7.2.1945 Birmingham (West Midlands) – CDN, GB ▭ Ontario artists.

Whiten, *Tim,* painter, * 1941 – CDN ▭ Ontario artists.

Whitener, *Paul Austin Wayne* (Whitener, Paul Wayne), painter, * 1.9.1911 Lincoln County (North Carolina), † 5.1959 – USA ▭ EAAm III; Falk.

Whitener, *Paul Wayne* (EAAm III) → **Whitener,** *Paul Austin Wayne*

Whiterstine, *Donald F.,* painter, graphic artist, * 9.2.1896 Herkimer (New York), † 1961 – USA ▭ Falk.

Whiteside → **Whiteside,** *George Bruce*

Whiteside, portrait painter, f. 1850 – USA ▭ Groce/Wallace.

Whiteside, *Frank Reed,* landscape painter, * 20.8.1866 or 1867 Philadelphia (Pennsylvania), † 19.9.1929 Philadelphia (Pennsylvania) – USA ▭ EAAm III; Falk; Samuels; ThB XXXV.

Whiteside, *George Bruce,* photographer, master draughtsman, collagist, filmmaker, * 22.1.1956 Hamilton (Ontario) – CDN ▭ Ontario artists.

Whiteside, *Henry Leech* → **Whiteside,** *Henryette Stadelman*

Whiteside, *Henryette Stadelman* (Stadelman, Henryette Leech), painter, * 5.12.1891 Brownsville (Pennsylvania), l. 1947 – USA ▭ EAAm III; Falk.

Whiteside, *R. Cordelia,* portrait painter, watercolourist, miniature painter, f. before 1892, l. 1909 – GB ▭ Foskett; ThB XXXV.

Whitfield, *E.,* artist, * about 1820 Massachusetts, l. 1850 – USA ▭ Groce/Wallace.

Whitfield, *Edward Richard,* reproduction engraver, * 1817 London, l. after 1859 – D ▭ Lister; ThB XXXV.

Whitfield, *Emma Morehead,* painter, * 5.12.1874 Greensboro (North Carolina), † 6.5.1932 – USA ▭ Falk; ThB XXXV.

Whitfield, *Florence W.* (Wood) → **Whitfield,** *Florence Westwood*

Whitfield, *Florence Westwood* (Whitfield, Florence W.), flower painter, f. 1873, l. 1904 – GB ▭ Pavière III.2; Wood.

Whitfield, *George,* miniature painter, f. about 1840, l. 1850 – GB ▭ Foskett.

Whitfield, *George James,* architect, f. 1868 – GB ▭ DBA.

Whitfield, *Helen,* painter, f. 1890 – GB ▭ Wood.

Whitfield, *John S.,* portrait painter, sculptor, f. 1828, l. 1851 – USA ▭ Groce/Wallace.

Whitfield, *John W.* → **Whitfield,** *John S.*

Whitford, *Alice M.,* painter, f. 1932 – USA ▭ Hughes.

Whitford, *Martin Samuel,* architect, f. 1881, l. 1882 – GB ▭ DBA.

Whitford, *William Garrison* (EAAm III; Vollmer V) → **Whiteford,** *William Garrison*

Whitham, *George,* artist, f. 1928 – GB ▭ McEwan.

Whitham, *S. F. (Mistress),* etcher, * 1878 – GB ▭ Lister.

Whitham, *Sylvia,* painter, woodcutter, etcher, book designer, f. before 1934, l. before 1961 – GB ▭ Vollmer V.

Whitham, *Sylvia Mills* → **Whitham,** *Sylvia*

Whitie, *William Brown,* architect, * 1871, † 1946 – GB ▭ DBA.

Whities-Sanner, *Glenna,* painter, * 13.8.1888 Kalida (Ohio), l. 1947 – USA ▭ EAAm III; Falk.

Whiting, architect, f. 1670 – GB ▭ Colvin.

Whiting, *Ada,* miniature painter, f. 1900 – GB ▭ Foskett.

Whiting, *Almon Clark,* painter, * 5.3.1878 Worcester (Massachusetts), l. 1947 – USA ▭ Falk; ThB XXXV.

Whiting, *Charles,* printmaker, f. 1820, l. 1869 – GB ▭ Lister.

Whiting, *Cliff,* wood carver, * 6.5.1936 Te Kaha – NZ ▭ DA XXXIII.

Whiting, *Daniel Powers,* painter, f. 1832, l. 1863 – USA ▭ EAAm III; Groce/Wallace.

Whiting, *F. H.,* artist, f. 1859, l. 1883 – USA ▭ Groce/Wallace.

Whiting, *Fabius,* portrait painter, * 10.5.1792, † 18.5.1842 – USA ▭ EAAm III; Groce/Wallace.

Whiting, *Florence Standish,* fresco painter, graphic artist, decorator, * 1888 Philadelphia (Pennsylvania), † 5.2.1947 – USA ▭ Falk.

Whiting, *Francis S. (?)* → **Whiting,** *F. H.*

Whiting, *Frank,* graphic artist, f. 1947 – USA ▭ Falk.

Whiting, *Fred* → **Whiting,** *Frederic*

Whiting, *Frederic,* sports painter, portrait painter, genre painter, news illustrator, etcher, * 1873 or 1874 Hampstead (London), † 1.8.1962 – GB ▭ Bradshaw 1911/1930; Houfe; Lister; ThB XXXV; Wood.

Whiting, *Gertrude (1898),* portrait painter, * 3.7.1898 Milwaukee (Wisconsin), l. 1947 – USA ▭ EAAm III; Falk.

Whiting, *Gertrude (1940),* artisan, * New York, f. 1940 – USA ▭ Falk.

Whiting, *Giles,* painter, artisan, * 21.6.1873 New York, † 27.4.1937 New York – USA ▭ Falk.

Whiting, *John (1776),* architect, carpenter, * 1776, † 1846 – GB ▭ Brown/Haward/Kindred; Colvin.

Whiting, *John (1782),* sculptor, * 1782, † 1854 – GB ▭ Gunnis.

Whiting, *John Downes,* painter, illustrator, * 20.7.1884 Ridgefield (Connecticut), l. 1947 – USA ▭ EAAm III; Falk; ThB XXXV; Vollmer V.

Whiting, *Lillian V.,* painter, * 1876 Fitchburg (Massachusetts), † 1949 Laguna Beach (California) – USA ▭ Falk; Hughes.

Whiting, *Mildred Ruth,* illustrator, designer, * Seattle (Washington), f. 1929 – USA ▭ EAAm III; Falk.

Whiting, *Onslow,* sculptor, portrait painter, animal painter, f. before 1934, l. before 1961 – GB ▭ Vollmer V.

Whiting, *Robert,* sculptor, f. 1816 – GB ▭ Gunnis.

Whiting, *William* → **Whiting**

Whiting, *William H.,* engraver, f. about 1835, l. 1862 – USA ▭ Groce/Wallace.

Whitley, *Charles Thomas,* architect, f. 30.5.1870, † 1909 – GB ▭ DBA.

Whitley, *F.* → **Whitley,** *W.*

Whitley, *G.,* landscape painter, f. 1868, l. 1869 – GB ▭ Johnson II; ThB XXXV; Wood.

Whitley, *Gladys* (Vollmer V) → **Whitley,** *Gladys Ethel*

Whitley, *Gladys Ethel* (Whitley, Gladys), painter, * 17.7.1886 London, l. 1921 – GB ▭ ThB XXXV; Vollmer V.

Whitley, *Henry John,* architect, f. 27.2.1837, l. 1846 – GB ▭ DBA.

Whitley, *Herbert Lingard,* architect, f. 2.1882, † 1893 – GB ▭ DBA.

Whitley, *Kate Mary* (Foskett; Mallalieu; Pavière III.2; Wood) → **Whitley,** *Mary*

Whitley, *Mary* (Whitley, Kate Mary), still-life painter, miniature painter, flower painter, * London, f. 1884, † 24.8.1920 – GB ▭ Foskett; Mallalieu; Pavière III.2; ThB XXXV; Wood.

Whitley, *Thomas W.,* figure painter, landscape painter, f. about 1835, l. 1863 – USA ▭ Groce/Wallace.

Whitley, *W.,* medalist, gem cutter, f. about 1784, l. 1795 – GB ▭ ThB XXXV.

Whitley, *William T.,* landscape painter, f. 1884, l. 1900 – GB ▭ Johnson II; Wood.

Whitling, *Henry John,* architect, f. 1835, l. 1846 – GB ▭ Colvin; DBA.

Whitlock, *An,* textile artist, * 1944 Guelph (Ontario) – CDN ▭ Ontario artists.

Whitlock, *France Jeanette* (Falk) → **Whitlock,** *Frances Jeannette*

Whitlock, *Frances Jeannette* (Whitlock, France Jeanette), painter, artisan, * 12.12.1870 Warren (Illinois), l. 1930 – USA ▭ Falk; Hughes.

Whitlock, *John* → **Codner,** *John Whitlock*

Whitlock, *John,* portrait painter, * 1913 Beaconsfield (England) – GB ▭ Vollmer VI.

Whitlock, *Mary Ursula,* miniature painter, * 1860 Great Barrington (Massachusetts), † 7.12.1944 Riverside (California) – USA ▭ Falk; Hughes.

Whitman, *Albert Maxwell,* architect, * 27.12.1860, l. 1890 – USA ▭ Tatman/Moss.

Whitman, *Charles S. (Mistress)* → **Grosvenor,** *Thelma Cudlipp*

Whitman, *Charles Thomas,* illustrator, * 23.2.1913 Philadelphia (Pennsylvania) – USA ▭ Falk.

Whitman, *Henry (Mistress)* → **Whitman,** *Sarah de St. Prix Wyman*

Whitman, *Jacob,* sign painter, portrait painter, f. 1792, † 9.1798 Philadelphia – USA ▭ Groce/Wallace.

Whitman, *John Franklin,* illustrator, designer, * 27.8.1896 Philadelphia (Pennsylvania), l. 1947 – USA ▭ Falk.

Whitman, *John Pratt,* painter, * 28.3.1871 Louisville (Kentucky), l. 1940 – USA ▭ Falk.

Whitman, *Paul,* painter, lithographer, * 23.4.1887 or 23.4.1897 Denver (Colorado), † 11.12.1950 Pebble Beach (California) – USA ▭ Falk; Hughes.

Whitman, *Robert,* performance artist, * 1935 New York – USA ▭ ContempArtists.

Whitman, *Sarah de St. Prix Wyman,* painter, * 1842 Baltimore, † 7.1904 Boston (Massachusetts) – USA ▭ Falk; ThB XXXV.

Whitman, *W. (Mistress)* → **Whitman,** *Sarah de St. Prix Wyman*

Whitmar, *Julia,* artist, * about 1830 Pennsylvania, l. 1860 – USA ▭ Groce/Wallace.

Whitmarsh, *Eliza* (Whitmarsh, T. H. (Mistress)), animal painter, f. 1840, l. 1851 – GB ▭ Grant; Johnson II; Wood.

Whitmarsh, *T. H. (Mistress)* (Wood) → **Whitmarsh,** *Eliza*

Whitmer, *Helen Crozier,* painter, * 6.1.1870 Darby (Pennsylvania), l. 1947 – USA ▭ Falk; ThB XXXV.

Whitmire, *La Von*, painter, graphic artist, * Hendricks Country (Indiana), f. 1937 – USA ▭ Falk.

Whitmore, *Bryan*, landscape painter, f. 1871, l. 1897 – GB ▭ Johnson II; Wood.

Whitmore, *Charlotte*, painter, f. 1901 – USA ▭ Falk.

Whitmore, *Coby*, illustrator, f. 1947 – USA ▭ Falk.

Whitmore, *Frank*, architect, * 1841, † 1920 – GB ▭ Brown/Haward/Kindred.

Whitmore, *George*, engineer, * 1775, † 2.4.1862 – GB ▭ Colvin.

Whitmore, *J.*, wood engraver, f. 1853 – USA ▭ Groce/Wallace.

Whitmore, *John*, architect, * 1801, † 1872 – GB ▭ Brown/Haward/Kindred.

Whitmore, *Olive*, painter, f. 1919 – USA ▭ Falk.

Whitmore, *Robert Houston* (Whitmore, Robert Huston), painter, etcher, illustrator, * 22.2.1890 Dayton (Ohio), l. before 1961 – USA ▭ EAAm III; Falk; ThB XXXV; Vollmer V.

Whitmore, *Robert Huston* (EAAm III) → Whitmore, *Robert Houston*

Whitmore, *Samuel (?)*, painter of stage scenery, landscape painter, stage set designer, f. 1770, l. 1819 – IRL, GB ▭ Strickland II; ThB XXXV.

Whitmore, *William R. (1894)*, painter, f. 1894 – GB ▭ Wood.

Whitmore, *William R. (1901)*, painter, f. 1901 – USA ▭ Falk.

Whitney, *Anne*, sculptor, * 2.9.1821 Watertown (Massachusetts), † 23.1.1915 Boston (Massachusetts) – USA ▭ DA XXXIII; EAAm III; Falk; ThB XXXV.

Whitney, *Beatrice*, painter, * 24.5.1888 Chelsea (Massachusetts), l. 1933 – USA ▭ Falk.

Whitney, *Blanche M.*, miniature painter, f. 1885, l. 1895 – GB ▭ Foskett.

Whitney, *Carol*, clay sculptor, painter, * 24.12.1936 Denver (Colorado) – USA ▭ Watson-Jones.

Whitney, *Charles Frederick*, master draughtsman, * 18.6.1858 Pittston (Maine), l. 1940 – USA ▭ Falk.

Whitney, *Daniel Webster*, painter, * 3.5.1896 Catonsville (Maryland), l. 1931 – USA ▭ Falk.

Whitney, *Douglas B.*, painter, f. 1915 – USA ▭ Falk.

Whitney, *E.*, painter, f. 1884 – GB ▭ Wood.

Whitney, *Elias James*, wood engraver, genre painter, * 20.2.1827 New York, l. 1857 – USA ▭ Groce/Wallace.

Whitney, *Elizabeth*, painter, f. 1876, l. 1898 – CDN ▭ Harper.

Whitney, *Elwood*, illustrator, f. 1947 – USA ▭ Falk.

Whitney, *Ermina Cutler*, painter, f. 1923 – USA ▭ Hughes.

Whitney, *Frances E.*, potter, * 19.2.1952 London (Ontario) – CDN ▭ Ontario artists.

Whitney, *Frank*, painter, illustrator, sculptor, * 7.4.1860 Rochester (Minnesota), l. 1924 – USA ▭ Falk.

Whitney, *George Gillett*, painter, f. 1924 – USA ▭ Falk.

Whitney, *Gertrude* (Whitney, Gertrude Vanderbilt), sculptor, * 9.1.1875 or 1876 (?) or 1877 or 1878 New York, † 18.4.1942 New York – USA ▭ DA XXXIII; EAAm III; Falk; ThB XXXV; Vollmer V.

Whitney, *Gertrude Vanderbilt* (EAAm III; Falk) → Whitney, *Gertrude*

Whitney, *Harry Payne* (Mistress) → Whitney, *Gertrude*

Whitney, *Helen Reed*, painter, designer, * 1.7.1878 Brookline (Massachusetts), l. 1947 – USA ▭ Falk; ThB XXXV.

Whitney, *Henry*, engraver, f. 1882 – CDN ▭ Harper.

Whitney, *Isabel Lydia*, fresco painter, designer, * Brooklyn (New York), † 2.2.1962 Brooklyn (New York) – USA ▭ Falk.

Whitney, *J. D.*, topographer, f. 1840, l. before 1845 – USA ▭ Groce/Wallace.

Whitney, *John Henry Ellsworth*, woodcutter, * 30.7.1840 New York, † 1891 – USA ▭ EAAm III; Groce/Wallace.

Whitney, *John P.*, engraver, * about 1836 (?) Maine (?), l. 1860 – USA ▭ Groce/Wallace.

Whitney, *Josepha*, painter, * 27.9.1872 Washington (District of Columbia), l. 1940 – USA ▭ Falk; ThB XXXV.

Whitney, *Katharine*, painter, f. 1915 – USA ▭ Falk.

Whitney, *Margaret Q.* (Thompson, Margaret Whitney), sculptor, * 12.2.1900 Chicago (Illinois) – USA ▭ Falk; ThB XXXV.

Whitney, *Marjorie* (Vollmer V) → Whitney, *Marjorie Faye*

Whitney, *Marjorie Faye* (Whitney, Marjorie), fresco painter, master draughtsman, designer, decorator, * 23.9.1903 Salina (Kansas) – USA ▭ EAAm III; Falk; Vollmer V.

Whitney, *Philip R.* (Whitney, Philip Richardson), painter, master draughtsman, architect, * 31.12.1878 Council Bluffs (Iowa), l. 1947 – USA ▭ Falk; ThB XXXV.

Whitney, *Philip Richardson* (Falk) → Whitney, *Philip R.*

Whitney, *Sara Center* (Robinson, Sarah Whitney), painter, sculptor, * Berkeley (California), f. 1898, l. 1913 – USA ▭ Falk; Hughes.

Whitney, *Stanley*, painter, * 1946 Philadelphia (Pennsylvania) – USA ▭ Dickason Cederholm.

Whitney, *Thomas Richard*, engraver, * 30.3.1807 Norwalk (Connecticut), † 12.4.1858 New York – USA ▭ EAAm III; Groce/Wallace.

Whitney, *Van Ness* (Mistress) → Whitney, *Beatrice*

Whitney, *William K.*, engraver, * about 1839 Massachusetts, l. 1860 – USA ▭ Groce/Wallace.

Whitney-Smith, *Edwin*, portrait sculptor, * 2.8.1880 Bath (Avon), † 8.1.1952 London – GB ▭ ThB XXXV; Vollmer V; Vollmer VI.

Whiton, *S. J.*, painter, f. 1901 – USA ▭ Falk.

Whitsit, *Elon*, painter, f. 1913 – USA ▭ Falk.

Whitsit, *Jesse*, painter, * 11.5.1874 Decatur (Illinois), l. 1921 – USA ▭ Falk.

Whittaker, *Alice*, painter, f. before 1950 – USA ▭ Hughes.

Whittaker, *Edward*, sculptor, * 1948 Manchester – GB ▭ Spalding.

Whittaker, *George* (Mallalieu; Wood) → Whitaker, *George*

Whittaker, *James William*, veduta painter, watercolourist, engraver, * 24.8.1828 Manchester (Greater Manchester), † 6.9.1876 Bettws-y-Coed (Gwynedd) – GB ▭ Mallalieu; ThB XXXV; Wood.

Whittaker, *John* → Whitaker, *John* (1826)

Whittaker, *John B.* (Falk) → Whittaker, *John Barnard*

Whittaker, *John Barnard* (Whittaker, John Bernard; Whittaker, John B.), painter, sculptor, illustrator, * 1836 or 1837 (?), l. 1910 – USA ▭ Falk; Groce/Wallace; ThB XXXV.

Whittaker, *John Bernard* (Groce/Wallace) → Whittaker, *John Barnard*

Whittaker, *Rev. John William*, architect, * 1790 (?), † 1854 – GB ▭ Colvin.

Whittaker, *Marry Wood*, painter, † 10.7.1926 – USA ▭ Falk.

Whittaker, *Miller F.*, architect, f. 1939 – USA ▭ Dickason Cederholm.

Whittaker, *W.*, miniature painter, f. 1827, l. 1828 – GB ▭ Foskett; Schidlof Frankreich; ThB XXXV.

Whittam, *Geoffrey*, illustrator of childrens books, * 1916 Woolston (Southampton) – GB ▭ Peppin/Micklethwait.

Whitteker, *Lilian E.*, painter, f. 1927 – USA ▭ Falk.

Whittemore, *Charles E.*, illustrator, f. 1904 – USA ▭ Falk.

Whittemore, *Charles E. (Mistress)*, painter, f. 1901 – USA ▭ Falk.

Whittemore, *Frances Davis*, painter, * Decatur (Illinois), f. 1933 – USA ▭ Falk.

Whittemore, *Grace Connor*, painter, * 29.10.1876, l. 1947 – USA ▭ EAAm III; Falk; ThB XXXV.

Whittemore, *Helen Simpson*, painter, * Horsham (Sussex), f. 1947, † about 1958 – USA, GB ▭ Falk.

Whittemore, *Margaret Evelyn*, illustrator, graphic artist, * Topeka (Kansas), f. 1932 – USA ▭ Falk.

Whittemore, *William*, silversmith, * 1710, † 1770 – USA ▭ ThB XXXV.

Whittemore, *William J. (Mistress)* → Whittemore, *Helen Simpson*

Whittemore, *William John*, painter, * 26.3.1860 or 1870 New York, † 7.2.1955 East Hampton (New York) – USA ▭ EAAm III; Falk; ThB XXXV.

Whitten, *Jack*, painter, * 1939 Bessemer (Alabama) – USA ▭ Dickason Cederholm.

Whitten, *Philip John*, painter, * 19.6.1922 Leyton (Essex) – GB ▭ Vollmer VI.

Whittenbury, *Clifton Wilkinson*, architect, f. 1865, † 1898 – GB ▭ DBA.

Whitteneye, *Thomas of* → Thomas of Witney

Whittet, *Andrew*, painter, f. 1861, l. 1921 – GB ▭ McEwan.

Whittet, *Mathew H. W.*, painter, f. 1909 – GB ▭ McEwan.

Whittick, *Arnold*, master draughtsman, watercolourist, interior designer, * 17.5.1898 London, l. before 1961 – GB ▭ Vollmer V.

Whitticke, architect, f. 1660, l. 1690 – GB ▭ Colvin.

Whittier, *William*, engraver, * about 1843 Massachusetts, l. 1860 – USA ▭ Groce/Wallace.

Whitting, *T.*, painter, f. 1818 – GB ▭ ThB XXXV.

Whittingham, *Frank*, architect, * 1877 or 1878, † before 17.3.1906 – GB ▭ DBA.

Whittingtom, *Margaret* → **Potter,** *Margaret*

Whittington, *John S.*, architect, f. 1868 – GB ⊐ DBA.

Whittington, *Marjory*, etcher, watercolourist, * London, f. before 1934, l. before 1961 – GB ⊐ Bradshaw 1931/1946; Bradshaw 1947/1962; Vollmer V.

Whittle, *Andrew*, painter, f. 1863 – GB ⊐ McEwan.

Whittle, *B.*, painter, f. 1837 – USA ⊐ Groce/Wallace.

Whittle, *Benjamin*, sculptor, f. about 1790 – GB ⊐ Gunnis.

Whittle, *Charles*, painter, f. before 1916 – USA ⊐ Hughes.

Whittle, *Elizabeth*, painter, f. 1875, l. 1879 – GB ⊐ Johnson II; Pavière III.2; Wood.

Whittle, *Joseph*, painter, * London, f. 1860, † Hawaii – GB, USA ⊐ Hughes.

Whittle, *R. W.*, master draughtsman, f. before 11.1845 – ZA ⊐ Gordon-Brown.

Whittle, *T. S.*, painter, f. 1862 – GB ⊐ Johnson II; Pavière III.2; Wood.

Whittle, *Thomas (1854)*, fruit painter, landscape painter, still-life painter, f. about 1854, l. about 1868 – GB ⊐ Pavière III.1; ThB XXXV.

Whittle, *Thomas (1854/1868)*, still-life painter, landscape painter, f. 1854, l. 1868 – GB ⊐ Johnson II; Wood.

Whittle, *Thomas (1854/1885)*, landscape painter, f. 1854, l. 1885 – GB ⊐ Johnson II; Wood.

Whittle, *Thomas (1856)*, painter, f. 1856, l. 1883 – GB ⊐ Johnson II.

Whittlesey, *Caroline H.*, painter, f. 1898, l. 1901 – USA ⊐ Falk.

Whittlesey, *Chanucey* (Mistress) → **Bacon,** *Mary Ann*

Whittlesey, *Mary Ann Bacon*, landscape painter, * 1787 Quebec (?) – CDN, USA ⊐ Harper.

Whittock, *N.* (Grant) → **Whittock,** *Nathaniel*

Whittock, *Nathaniel* (Whittock, N.), lithographer, master draughtsman, steel engraver, woodcutter, f. 1824, l. 1860 – GB ⊐ Grant; Houfe; Lister; Mallalieu; ThB XXXV.

Whitton, *E.*, gem cutter, f. 1775, l. 1780 – GB ⊐ ThB XXXV.

Whitton, *Luke*, portrait painter, f. 1736 – GB ⊐ Waterhouse 18.Jh..

Whitton, *Robert*, sculptor, * 1830, † 1841 – GB ⊐ Gunnis.

Whitton of Ripon, *Robert* → **Whitton,** *Robert*

Whittredge, *J. Worthington* → **Whittredge,** *Worthington*

Whittredge, *Thomas Worthington* (DA XXXIII; EAAm III; Falk; Samuels) → **Whittredge,** *Worthington*

Whittredge, *Worthington* (Whittredge, Thomas Worthington), landscape painter, * 22.5.1820 Springfield (Ohio), † 25.2.1910 Summit (New Jersey) – USA ⊐ DA XXXIII; EAAm III; Falk; Samuels; ThB XXXV.

Whittricke → **Whitticke**

Whitty, *C. J. S.*, master draughtsman, f. 1840 – GB ⊐ ThB XXXV.

Whitty, *Sophia St. John*, wood carver, designer, * 1878 Dublin (Dublin), † 26.2.1924 – IRL ⊐ Snoddy.

Whitwell, *A. W.*, architect, * 1872, † before 27.10.1950 – GB ⊐ DBA.

Whitwell, *H. W.*, painter, * 14.10.1911 Wales – CDN ⊐ Ontario artists.

Whitwell, *Mary Hubbard*, painter, * 1847 Boston, † 1908 Boston (?) – USA ⊐ Falk.

Whitwell, *T. Stedman* (Whitwell, Thomas Stedman), architect, f. before 1806, † 5.1840 Gray's Inn (London) – GB ⊐ Colvin; ThB XXXV.

Whitwell, *Thomas Stedman* (Colvin) → **Whitwell,** *T. Stedman*

Whitwell, *William*, painter, f. 1786 – GB ⊐ Waterhouse 18.Jh..

Whitwell H. → **Whitwell,** *H. W.*

Whitworth, painter, f. 1886 – GB ⊐ McEwan.

Whitworth, *Charles H.*, painter, f. 1880 – GB ⊐ Johnson II.

Whitworth, *John*, architect, f. 1829, † 27.1.1863 Barnsley – GB ⊐ Colvin.

Whitworth, *M.*, painter, f. 1814 – GB ⊐ Pavière III.1.

Whone, *Herbert*, figure painter, f. 1956 – GB ⊐ McEwan.

Whood, *Isaac*, portrait painter, * about 1689, † 24.2.1752 or 26.2.1752 London – GB ⊐ Foskett; ThB XXXV; Waterhouse 18.Jh..

Whorf, *John*, painter, * 10.1.1903 Winthrop (Massachusetts), † 13.2.1959 – USA ⊐ EAAm III; Falk; Hughes; ThB XXXV; Vollmer V.

Whyatt, *John Adam*, architect, f. 1868, l. 1871 – GB ⊐ DBA.

Whydale, *E. Herbert* (ThB XXXV) → **Whydale,** *Ernest Herbert*

Whydale, *Ernest Herbert* (Whydale, E. Herbert), painter, etcher, * 12.4.1886 Elland, l. before 1961 – GB ⊐ ThB XXXV; Vollmer V.

Whyghte, *John*, carpenter, f. 17.10.1473 – GB ⊐ Harvey.

Whyley, *Evelyn Jane* → **Rimington,** *Evelyn Jane*

Whymper, *Charles* (Whymper, Charles H.), book illustrator, painter, graphic artist, * 31.8.1853 London, † 25.4.1941 Houghton (Huntingdonshire) – GB ⊐ Houfe; Johnson II; Lewis; Lister; Mallalieu; Peppin/Micklethwait; Spalding; ThB XXXV; Vollmer V; Wood.

Whymper, *Charles H.* (Houfe) → **Whymper,** *Charles*

Whymper, *E.*, book illustrator, engraver, f. 1851, l. 1855 – ZA ⊐ Gordon-Brown.

Whymper, *Edward* (Whymper, Edward J.), watercolourist, woodcutter, illustrator, * 27.4.1840 London, † 19.9.1911 Chamonix-Mont-Blanc – GB ⊐ Houfe; Lister; ThB XXXV.

Whymper, *Edward J.* (Houfe) → **Whymper,** *Edward*

Whymper, *Emily* (Johnson II; Mallalieu) → **Hepburn,** *Emily*

Whymper, *F.*, landscape painter, f. 1857, l. 1869 – GB ⊐ Houfe; Johnson II; Wood.

Whymper, *Frederick*, topographer, illustrator, watercolourist, * 1838 England, l. 1882 – GB, CDN, USA ⊐ Harper; Hughes.

Whymper, *J. W.* (Mistress) (Wood) → **Hepburn,** *Emily*

Whymper, *Josiah Wood*, woodcutter, wood engraver, illustrator, watercolourist, landscape painter, etcher, * 14.4.1813 Ipswich (Suffolk), † 7.4.1903 Haslemere – GB ⊐ Gordon-Brown; Grant; Houfe; Johnson II; Lister; Mallalieu; Ries; ThB XXXV; Wood.

Whynfeld, *James* → **Whinfield,** *James*

Whynfell, *James* → **Whinfield,** *James*

Whyt, *Charles*, portrait painter, master draughtsman, f. 1688, l. 1720 – GB ⊐ McEwan.

Whyte, *A. C.*, painter, f. 1890, l. 1894 – GB ⊐ McEwan.

Whyte, *C. Evers*, artist, f. 1932 – USA ⊐ Hughes.

Whyte, *Catherine Spence*, topographical draughtsman, master draughtsman, still-life painter, f. 1921 – GB ⊐ McEwan.

Whyte, *Clement*, painter, f. 1862 – GB ⊐ McEwan.

Whyte, *D. M. G.*, landscape painter, f. 1801, l. 1900 – CDN ⊐ Harper.

Whyte, *D. McGregor* (Whyte, Duncan MacGregor), painter, * 1866 Oban (Strathclyde), † 1953 Oban (Strathclyde) – GB ⊐ McEwan; Vollmer VI; Wood.

Whyte, *David* (Whyte, David A.), architect, f. 1810, † 1830 – GB ⊐ Colvin; McEwan.

Whyte, *David A.* (Colvin) → **Whyte,** *David*

Whyte, *Duncan MacGregor* (McEwan) → **Whyte,** *D. McGregor*

Whyte, *Ethel A.*, landscape painter, f. 1898 – CDN ⊐ Harper.

Whyte, *F.*, master draughtsman, f. 1850 – ZA ⊐ Gordon-Brown.

Whyte, *Garrett*, painter, f. 1970 – USA ⊐ Dickason Cederholm.

Whyte, *Isaiah*, marine painter, f. 1814 – USA ⊐ Brewington.

Whyte, *James*, painter, f. 1925 – USA ⊐ Falk.

Whyte, *John*, carpenter, f. 1437 (?) 1476 – GB ⊐ Harvey.

Whyte, *John B. N.*, still-life painter, f. 1938 – GB ⊐ McEwan.

Whyte, *John G.* (Whyte, John Gilmour), painter, * 1836, † 1888 – GB ⊐ McEwan; Pavière III.2; Wood.

Whyte, *John Gilmour* (McEwan) → **Whyte,** *John G.*

Whyte, *John S.*, topographical draughtsman, master draughtsman, f. 1940 – GB ⊐ McEwan.

Whyte, *Kathleen*, embroiderer, f. 1974 – GB ⊐ McEwan.

Whyte, *Margaret M.*, painter, f. 1889, l. 1890 – GB ⊐ McEwan.

Whyte, *Martha A.*, painter, illustrator, * Philadelphia (Pennsylvania), f. 1910 – USA ⊐ Falk.

Whyte, *Morna A.*, printmaker, f. 1978 – GB ⊐ McEwan.

Whyte, *Robert*, pewter caster, f. 1805 – GB ⊐ ThB XXXV.

Whyte, *Robert (1900)*, naval constructor, f. 1900 – GB ⊐ McEwan.

Whyte, *William* → **White,** *William (1511)*

Whyte, *William Patrick*, painter, f. 1882, l. 1905 – GB ⊐ McEwan; Wood.

Whyte-Smith, *Jean W.*, topographical draughtsman, master draughtsman, flower painter, f. 1959 – GB ⊐ McEwan.

Whytele, *John* → **Whetely,** *John (1433)*

Whytle, *William*, engraver, * England, f. 1818, l. 1820 – CDN, GB ⊐ Harper.

Whytten, *John*, mason, f. 14.9.1404 – GB ⊐ Harvey.

Wiacek, *Joseph*, painter, * 28.5.1910 Oleszyce, † 17.7.1972 St-Eloi-les-Mines – F ⊐ Jakovsky.

Wiacker, *Wilhelm*, painter, designer, * 1914 Duisburg-Meiderich – D ⊐ KüNRW IV.

Wiaerda, *Pieter van*, painter, f. 1667
– NL ⌑ ThB XXXV.
Wiala, *Maria Katharina*, ceramist, * 1965
Wien – A, D ⌑ WWCCA.
Wiang, *Benedikt*, pewter caster, f. 1702,
l. 1734 – A ⌑ ThB XXXV.
Wiarda, *Dirk*, painter, * 27.5.1943
Amsterdam (Noord-Holland) – NL, E
⌑ Scheen II.
Wiarda, *Joannes*, painter, f. 1715 – NL
⌑ ThB XXXV.
Wiardi, *Jacobus*, goldsmith, silversmith,
landscape painter, * 4.10.1823 Groningen
(Groningen), † 31.3.1865 Groningen
(Groningen) – NL ⌑ Scheen II.
Wiardi, *Jan*, still-life painter (?),
* 23.11.1816 Groningen (Groningen),
† 7.2.1909 Groningen (Groningen) – NL
⌑ Scheen II.
Wiards, *Wiard A.*, glass painter, * 1939
– D ⌑ BildKueHann.
Wiart, *Jean-François Marie*, furniture
artist, cabinetmaker, f. 19.9.1781 – F
⌑ Kjellberg Mobilier.
Wiart, *Léon Hippolyte*, tapestry craftsman,
* 7.6.1836 Namur, l. 1862 – F, B
⌑ Marchal/Wintrebert.
Wiatrek, *Richard*, painter, f. 1977 – GB
⌑ McEwan.
Wibaille, *Émile-Alexandre-Valentin*,
architect, * 1818 Paris, † 1880 – F
⌑ Delaire.
Wibaille, *Gabriel Émile*, sculptor, copper
engraver, * 5.5.1802 Paris, l. 1847 – F
⌑ Lami 19.Jh. IV; ThB XXXV.
Wibaut, *Constance Henriëtte*, painter,
master draughtsman, modeller,
costume designer, * 11.3.1920
Amsterdam (Noord-Holland) – NL,
USA ⌑ Scheen II.
Wibber, *Georg* → Wittwer, *Georg*
Wibber, *Karl* → Wittwer, *Karl*
Wibboldingk, *Jürgen*, goldsmith, f. 1552,
l. 1586 – D ⌑ ThB XXXV.
Wibe, *Johan*, architect, * 16.4.1637
Stockholm (?), † 20.2.1710 Christiania
– S, N ⌑ NKL IV.
Wibeck, *Andreas*, goldsmith, f. 1707,
† 1733 – S ⌑ ThB XXXV.
Wibeck, *Erik*, goldsmith, f. 1743 – S
⌑ ThB XXXV.
Wibeck, *Henrik Andersson*, painter,
* 11.2.1726 Borås, † 1783 (?) Varberg
– S ⌑ SvKL V.
Wibeck, *Hindrich Andersson* → Wibeck,
Henrik Andersson
Wibeck, *Nils*, artist, * 1798, † 19.6.1823
Stockholm – S ⌑ SvKL V.
Wibekes, *Bartholt* → Wiebke, *Bartholt*
Wibel, *Andreas*, gem cutter, f. 1628,
l. 1629 – D ⌑ Seling III.
Wibel, *Bernhard*, cabinetmaker, f. 1691,
l. 1697 – D ⌑ ThB XXXV.
Wibel, *Conrad*, goldsmith, f. 1561, † 1575
Nürnberg (?) – D ⌑ Kat. Nürnberg.
Wibel, *Georg*, gem cutter, * about
1560 Augsburg, † after 1617 – D
⌑ Seling III.
Wibel, *Hans*, goldsmith, f. 1584, † 1594
– D ⌑ Seling III.
Wibel, *Hans (1569)* (Wibel, Hans (1)),
gem cutter, f. 1569, l. 1573 – D
⌑ Seling III.
Wibel, *Hans (1584)* (Wibel, Hans (2)),
gem cutter, * Augsburg, f. 1584 – D
⌑ Seling III.
Wibel, *Herman* → Wiebel, *Herman*
Wibel, *Hinrich* → Wiebel, *Hinrich*
Wibel, *Jakob*, gem cutter, * about 1589,
† 1615 – D ⌑ Seling III.

Wibel, *Jerg* → Wibel, *Georg*
Wibel, *Johan* → Wiebel, *Johan*
Wibel, *Julius August Adolf*, painter,
* 1800 Berlin, † about 1870 Bad Kösen
– D ⌑ ThB XXXV.
Wibelius, *Anders*, painter, f. 1803 – S
⌑ SvKL V; ThB XXXV.
Wibelsen, *Johan*, turner, f. 1620 – D
⌑ Focke.
Wiber, *Christoff Jonas* → Biber, *Christoff
Jonas*
Wiber, *Pancratius* → Biber, *Pancratius*
Wiber, *Peter*, goldsmith, maker of
silverwork, * Lunden (?), f. 13.11.1600,
† 1641 Nürnberg – D ⌑ Kat. Nürnberg;
ThB XXXV.
Wiberg, *Annie* → Wiberg, *Annie
Elisabeth*
Wiberg, *Annie Elisabeth*, sculptor, master
draughtsman, painter, * 26.10.1907
Tortuna – S ⌑ SvKL V.
Wiberg, *Axel Leopold*, painter, * 1867,
† 29.7.1890 Skogvarn – S ⌑ SvKL V.
Wiberg, *Birgit* → Stefelt, *Birgit*
Wiberg, *Birgit Viola Hildegard* → Stefelt,
Birgit
Wiberg, *Carl-Gustaf*, painter, * 9.2.1883
Odensjö, † 1949 Eslöv – S ⌑ SvKL V.
Wiberg, *Christian* → Wiberg, *Johann
Christian*
Wiberg, *Curt* → Wiberg, *Curt Agaton*
Wiberg, *Curt Agaton*, painter, * 5.9.1908
Stockholm – S ⌑ SvKL V.
Wiberg, *Gert Stellan*, painter, master
draughtsman, sculptor, * 27.3.1938
Halmstad – S ⌑ SvKL V.
Wiberg, *Gösta* (Wiberg, Gösta Lars
Ragnar), painter of interiors, landscape
painter, portrait painter, master
draughtsman, graphic artist, * 24.10.1900
Stockholm, † 1971 Stockholm – S
⌑ Konstlex.; SvK; SvKL V; Vollmer V.
Wiberg, *Gösta Lars Ragnar* (SvKL V) →
Wiberg, *Gösta*
Wiberg, *Gunnar*, figure painter, landscape
painter, master draughtsman, * 27.1.1894
Själevad or Överhörnäs (Själevads
socken), † 1969 – S ⌑ Konstlex.;
SvK; SvKL V; Vollmer V.
Wiberg, *Harald* (Wiberg, Harald Albin),
painter, master draughtsman, * 1.3.1908
Ankarsrum – S ⌑ Konstlex.; SvK;
SvKL V.
Wiberg, *Harald Albin* (SvKL V) →
Wiberg, *Harald*
Wiberg, *Jane* → Wiberg, *Jane Munch*
Wiberg, *Jane Munch*, goldsmith,
* 29.7.1929 – DK ⌑ DKL II.
Wiberg, *Jørgen*, figure painter, landscape
painter, * 5.10.1913 Kopenhagen – DK
⌑ Vollmer V.
Wiberg, *Johann Christian* (Wiberg, Johann
Christian Koren), painter, * 10.10.1870
Bergen (Norwegen), † 22.3.1945
Bergen (Norwegen) – N ⌑ NKL IV;
ThB XXXV.
Wiberg, *Johann Christian Koren* (NKL
IV) → Wiberg, *Johann Christian*
Wiberg, *Mats Tommy*, graphic artist,
painter, * 17.7.1945 Halmstad – S
⌑ SvKL V.
Wiberg, *Olov* → Wiberg, *Sven Oskar
Olov*
Wiberg, *Rachel*, figure painter, landscape
painter, * 1915 Stockholm – S ⌑ SvK.
Wiberg, *Ralf* → Wiberg, *Ralf Axel
Roderich*
Wiberg, *Ralf Axel Roderich*, painter,
master draughtsman, * 12.10.1935 Berlin
– S ⌑ SvKL V.

Wiberg, *Ruth* → Wiberg, *Ruth Johanna*
Wiberg, *Ruth Johanna*, painter,
* 12.12.1899 Själevad, † 8.11.1947
Örnsköldsvik – S ⌑ SvKL V.
Wiberg, *Stellan* → Wiberg, *Gert Stellan*
Wiberg, *Sven Oskar Olov*, painter,
* 19.11.1913 Hammarby – S
⌑ SvKL V.
Wiberg, *Tommy* → Wiberg, *Mats Tommy*
Wiberg, *Wilhelm*, painter, master
draughtsman, * 15.9.1860 Norrköping,
† 1.1.1934 Norrköping – S ⌑ SvKL V.
Wiberg-Ohlsson, *Ellen* → Wiberg-
Persson, *Ellen Elisabeth*
Wiberg-Ohlsson, *Ellen Elisabeth* →
Wiberg-Persson, *Ellen Elisabeth*
Wiberg-Persson, *Ellen* → Wiberg-
Persson, *Ellen Elisabeth*
Wiberg-Persson, *Ellen Elisabeth*, sculptor,
* 17.8.1906 Meriden – S ⌑ SvKL V.
Wiberg-Stefelt, *Birgit* → Stefelt, *Birgit*
Wiberg-Stefelt, *Birgit Viola Hildegard* →
Stefelt, *Birgit*
Wibers, *Ernst* → Biber, *Ernst*
Wibers, *Peter* → Wiber, *Peter*
Wibert, goldsmith, f. 1165 (?), † 24.3.1200
– D ⌑ ThB XXXV.
Wibert, *Remy* → Vuibert, *Remy*
Wibling, *Sven*, goldsmith, f. 1758, l. 1775
– S ⌑ ThB XXXV.
Wibmer, *Jacob*, sculptor, landscape
painter, still-life painter, * 17.10.1814
Windisch-Matrei (Tirol), † 12.3.1881
Burgegg (Deutsch-Landsberg) – A
⌑ Fuchs Maler 19.Jh. Erg.-Bd II;
Fuchs Maler 19.Jh. IV; List;
ThB XXXV.
Wibmer, *Johann Michael* → Wittmer,
Johann Michael (1802)
Wibmer, *Karl*, genre painter, landscape
painter, * 17.9.1864 Marburg
(Drau), † 6.6.1891 Schladming – A
⌑ Fuchs Maler 19.Jh. Erg.-Bd II;
Fuchs Maler 19.Jh. IV; List;
ThB XXXV.
Wiboltt, *Aage* (Wiboltt, Aage Christian),
landscape painter, portrait painter,
illustrator, fresco painter, * 10.11.1894
Middelfart, † 27.1.1952 Hollywood
(California) – DK, USA ⌑ Falk;
Hughes; Samuels; Vollmer V.
Wiboltt, *Aage Christian* (Falk; Hughes;
Samuels) → Wiboltt, *Aage*
Wiboltt, *Barbara*, painter, f. 1932 – USA
⌑ Hughes.
Wibom, *Axel Magnus Håkan Gustaf*,
painter, * 8.11.1939 Stockholm – S
⌑ SvKL V.
Wibom, *Gustav Theodor*, painter,
* 1.1.1881 Åbo, l. 1954 – SF, S
⌑ SvKL V.
Wibom, *Jonny Margareta* (SvKL V) →
Wibom, *Maggie*
Wibom, *Maggie* (Wibom, Jonny
Margareta), sculptor, artisan, ceramist,
* 21.11.1899 Gävle, † 20.1.1961 Sidsjön
– S ⌑ Konstlex.; SvK; SvKL V;
Vollmer V.
Wibom, *Magnus* → Wibom, *Axel Magnus
Håkan Gustaf*
Wibom, *Theodor* → Wibom, *Gustav
Theodor*
Wiborgh, *Kjell* (Wiborgh, Kjell Janne;
Wiborgh, Kjell Janne August),
landscape painter, genre painter, master
draughtsman, * 17.7.1905 Danderyd,
† 1975 – S ⌑ Konstlex.; SvK;
SvKL V; Vollmer V.
Wiborgh, *Kjell Janne* (Konstlex.; SvKL
V) → Wiborgh, *Kjell*

Wiborgh, *Kjell Janne August* (SvK) →
Wiborgh, *Kjell*

Wiborgh, *Lis* (Wiborgh, Margit Elisabeth
Nanny; Wiborgh, Margit Elisabeth),
painter, master draughtsman, * 13.4.1912
Stockholm – S ⯐ Konstlex.; SvK;
SvKL V.

Wiborgh, *Margit Elisabeth* (SvK) →
Wiborgh, *Lis*

Wiborgh, *Margit Elisabeth Nanny* (SvKL
V) → Wiborgh, *Lis*

Wibrans, *Gillis* → Wybrands, *Gillis*

Wibroe, *Jens C.*, goldsmith, silversmith,
* Jütland, f. 2.8.1780, † about 1816
– DK ⯐ Bøje I.

Wibroe, *Jens Christensen* → Wibroe, *Jens
C.*

Wicander, *Magnus*, portrait painter,
* 1720, † 1794 – S ⯐ SvKL V.

Wicar, *Giambattista* (Comanducci V;
Servolini) → Wicar, *Jean-Baptiste-
Joseph*

Wicar, *Jean-Bapt. Joseph* (DA XXXIII;
ThB XXXV) → Wicar, *Jean-Baptiste-
Joseph*

Wicar, *Jean-Baptist* (PittItalOttoc) →
Wicar, *Jean-Baptiste-Joseph*

Wicar, *Jean-Baptiste-Joseph* (Wicar, Jean-
Bapt. Joseph; Wicar, Giambattista;
Wicar, Jean-Baptist), painter, copper
engraver, * 2.1.1762 or 22.1.1762
Lille, † 27.2.1834 Rom – F, I
⯐ Comanducci V; DA XXXIII;
ELU IV; PittItalOttoc; Servolini;
ThB XXXV.

Wicar, *Josef*, jeweller, f. 5.1913 – A
⯐ Neuwirth Lex. II.

Wicart, *Nicolaas*, porcelain painter,
watercolourist, master draughtsman,
* before 24.3.1748 Utrecht (Utrecht) (?),
† 5.11.1815 Utrecht (Utrecht) – NL
⯐ Scheen II; ThB XXXV.

Wiccart, *Johann Joseph* → Wickart,
Johann Joseph

Wich, *Adolph Zacharias*, goldsmith,
* 1815, † 1890 – D ⯐ Sitzmann.

Wich, *Carl Christian Heinrich*, goldsmith,
* 1760 Bayreuth, l. 1784 – D
⯐ Sitzmann.

Wich, *Harry* → Wich, *Henricus Hubertus
Alexander*

Wich, *Henricus Hubertus Alexander*,
costume designer, * about 13.2.1927
Eindhoven (Noord-Brabant), l. before
1970 – NL ⯐ Scheen II.

Wich, *Joh. Friedrich*, goldsmith, jeweller,
* 17.4.1767 Bayreuth, † 1.4.1844
Bayreuth – D ⯐ Sitzmann.

Wich, *Joh. Georg*, goldsmith, * 5.2.1720
Baiersdorf, † 30.3.1798 Bayreuth – D
⯐ Sitzmann; ThB XXXV.

Wich, *Joh. Georg (1769)* (Wich, Joh.
Georg (der Jüngere)), goldsmith, * 1769,
† 1851 – D ⯐ Sitzmann.

Wich, *Joh. Heinrich*, goldsmith, * 1771,
† 1836 – D ⯐ Sitzmann.

Wichard, *Alfred*, illustrator, f. before 1887
– D ⯐ Ries.

Wichard, *Fred* (Vollmer V) → Wichard,
Frederik Willem

Wichard, *Frederik Willem* (Wichard,
Fred), landscape painter, flower painter,
watercolourist, master draughtsman,
artisan, textile artist, designer, * 6.7.1907
Amsterdam (Noord-Holland) – NL
⯐ Mak van Waay; Scheen II;
Vollmer V.

Wichards, *Franz*, architect, * 12.11.1856
Stettin, † 30.9.1919 Berlin – D
⯐ ThB XXXV.

Wichardus, carpenter, f. 1299 – D
⯐ Focke.

Wichburger, *Hans (1433)* (Wichburger,
Hans (der Ältere)), goldsmith, f. 1433
– D ⯐ ThB XXXV.

Wiche, *J.*, portrait miniaturist, f. 1811,
l. 1827 – GB ⯐ Foskett; Johnson II;
ThB XXXV.

Wicher & Pridham (Groce/Wallace) →
Pridham, *Henry*

Wichera, *Raimund (Ritter von)* (Wichera
z Brennersteinu, Raimund (ryt.);
Wichera, Raimund von Brennerstein
(Ritter); Wichera, Raimund), portrait
painter, landscape painter, animal
painter, * 19.8.1862 Frankstadt,
† 19.1.1925 or 2.1925 Wien – A,
CZ ⯐ Fuchs Maler 19.Jh. Erg.-Bd II;
Fuchs Maler 19.Jh. IV; ThB XXXV;
Toman II.

Wichera, *Raimund Josef Johann von
Brennerstein* (Ritter) → Wichera,
Raimund (Ritter von)

Wichera, *Raimund von Brennerstein*
(Ritter) (Fuchs Maler 19.Jh. Erg.-Bd
II; Fuchs Maler 19.Jh. IV) → Wichera,
Raimund (Ritter von)

Wichera von Brennerstein, *Raimund*
(Ritter) → Wichera, *Raimund* (Ritter
von)

Wichera z Brennersteinu, *Raimund* (ryt.)
(Toman II) → Wichera, *Raimund* (Ritter
von)

Wicheren, *Johan Joeke Gabriël
van*, portrait painter, lithographer,
* 9.3.1808 Leeuwarden (Friesland),
† 8.10.1897 Leeuwarden (Friesland)
– NL ⯐ Scheen II; ThB XXXV; Waller.

Wicherlink, painter, f. 1706 – NL
⯐ ThB XXXV.

Wichern, *R. R.*, illustrator, f. before 1907
– D ⯐ Ries.

Wichers, *Hal* → Wichers, *Hendrik Arend
Ludolf*

Wichers, *Hendrik Arend Ludolf*, portrait
painter, landscape painter, watercolourist,
master draughtsman, fresco painter,
linocut artist, mosaicist, * 16.4.1893
Taroetoeng (Sumatra), † 5.1.1968
Nijmegen (Gelderland) – RI, NL
⯐ Scheen II; Vollmer V.

Wichers, *Jane* → Wichers, *Jane Cornelia
Henriette*

Wichers, *Jane Cornelia Henriette*, sculptor,
* 19.1.1895 Taroetoeng (Sumatra),
l. before 1970 – RI, NL ⯐ Scheen II.

Wichers, *Meinert*, stamp carver, f. 1617
– D ⯐ Focke.

Wichers, *Roline Maria* → Wierdsma,
Roline Maria Wichers

Wichers Wierdsma, *R. M.* (Mak van
Waay) → Wierdsma, *Roline Maria
Wichers*

Wichers-Wierdsma, *Roline Maria* (ThB
XXXV; Vollmer V) → Wierdsma,
Roline Maria Wichers

Wicherski, *Aleksander Z.*, landscape
painter, † about 1856 Odessa – UA
⯐ ThB XXXV.

Wichert, *Andreas*, painter, f. 1748, l. 1760
– PL, D ⯐ ThB XXXV.

Wichert, *Arend* (Wichert, Arend (Junior)),
landscape painter, * 23.12.1876 Matteson
(Illinois), l. 1904 – USA ⯐ Falk.

Wichert, *Bernhard*, painter, master
draughtsman, * 29.6.1919 Mainz – D
⯐ Davidson II.2.

Wichert, *Ernst* → Biber, *Ernst*

Wichert, *Ernst (1831)*, master
draughtsman, landscape painter (?),
* 11.3.1831 Insterburg, † 21.1.1902
Berlin – D ⯐ ThB XXXV.

Wichert, *Ernst (1885)*, painter, graphic
artist, * 20.1.1885 Berlin, l. before 1961
– D ⯐ ThB XXXV; Vollmer V.

Wichert, *Felix*, portrait painter, genre
painter, * 8.5.1842 Tilsit, † 2.1902
Berlin – D ⯐ ThB XXXV.

Wichert, *Friedrich*, landscape painter,
* 1820 Kleve, † before 1854 – D
⯐ ThB XXXV.

Wicherts, *Pieter* → Wiggertsz, *Pieter*

Wichgraf, *Fritz*, portrait painter, genre
painter, * 9.5.1853 Potsdam, l. 1900
– D, ZA ⯐ Berman; Gordon-Brown;
ThB XXXV.

Wichhart → Wickart

Wichman, *Anders*, sculptor, * Christiania,
f. 1732, l. 1753 – N ⯐ NKL IV.

Wichman, *Erich* → Wichmann, *Erich*

Wichman, *Herman*, goldsmith, f. 1643
– N ⯐ ThB XXXV.

Wichman, *Jošt Bedřich*, painter,
f. 7.5.1716 – CZ ⯐ Toman II.

Wichmann, *Adolf Friedr. Georg*, history
painter, genre painter, * 18.3.1820
Celle, † 17.2.1866 Dresden – D
⯐ ThB XXXV.

Wichmann, *Anna*, artisan, * 5.1.1905
Essen – D, NL ⯐ Scheen II.

Wichmann, *Benedictus Nicolaus*, portrait
painter, * 1785 Stralsund, † 1859
Stockholm – S ⯐ SvKL V.

Wichmann, *Christian August*, etcher,
f. about 1800 – D ⯐ ThB XXXV.

Wichmann, *Dietrich*, sculptor, f. about
1650 – D ⯐ ThB XXXV.

Wichmann, *E. H.*, master draughtsman,
f. about 1866 – D ⯐ Rump.

Wichmann, *Eila Marjatta* → Vihma, *Eila
Marjatta*

Wichmann, *Erich*, artisan, woodcutter,
engraver, lithographer, wood engraver,
linocut artist, mezzotinter, aquatintist,
pastellist, watercolourist, sculptor,
* 11.8.1890 Utrecht (Utrecht), † about
1.1.1929 Amsterdam (Noord-Holland)
– NL, D, F, I ⯐ DA XXXIII;
Mak van Waay; Scheen II; ThB XXXV;
Vollmer V; Waller.

Wichmann, *Erna* → Elmquist, *Erna*

Wichmann, *Friedrich*, cabinetmaker,
sculptor, f. 1797, l. 1811 – D
⯐ ThB XXXV.

Wichmann, *Georg*, portrait painter,
landscape painter, * 11.3.1876
Löwenberg (Schlesien), † 1944
Oberschreiberhau – PL, D
⯐ ThB XXXV; Vollmer V.

Wichmann, *Harry* (Wichmann, Harry
Richard), painter, master draughtsman,
graphic artist, sculptor, * 13.9.1916
Stockholm – S ⯐ Konstlex.; SvK;
SvKL V.

Wichmann, *Harry Richard* (SvKL V) →
Wichmann, *Harry*

Wichmann, *Henning*, goldsmith, f. 1601
– D ⯐ ThB XXXV.

Wichmann, *Henrik*, portrait painter,
† before 1774 – D ⯐ ThB XXXV.

Wichmann, *Ingrid*, landscape painter,
* 2.10.1903 Middelfart – DK
⯐ Vollmer V.

Wichmann, *Joachim (1601)*, goldsmith,
f. 1601 – D ⯐ Rump.

Wichmann, *Joachim (1674)*, copper
engraver, f. 1674, † Hamburg, l. 1703
– D ⯐ Rump; ThB XXXV.

Wichmann, *Joh. Carl*, goldsmith, f. 1797 – LV ▭ ThB XXXV.

Wichmann, *Johann*, goldsmith, f. 1712, † 1758 – D ▭ ThB XXXV.

Wichmann, *Johanna* → Wichmann, *Anna*

Wichmann, *Johannes (1652)*, goldsmith, * Ibs (Ørting), f. 29.11.1652 – DK ▭ Bøje II.

Wichmann, *Johannes (1854)*, genre painter, * 24.6.1854 Dresden-Blasewitz, l. after 1901 – D ▭ ThB XXXV.

Wichmann, *Julius*, painter, * 28.6.1894 Halle (Westfalen), l. before 1961 – D ▭ Vollmer V.

Wichmann, *Karl Friedrich*, sculptor, * 28.6.1775 Potsdam, † 9.4.1836 Berlin – D ▭ ThB XXXV.

Wichmann, *Ludwig Wilhelm*, sculptor, * 10.10.1788 Potsdam, † 29.6.1859 Berlin – D ▭ DA XXXIII; ThB XXXV.

Wichmann, *Margaret Helen*, animal sculptor, * 29.9.1886 New York, l. 1921 – USA ▭ Falk.

Wichmann, *Nicolaus*, portrait painter, f. 1703, † before 24.10.1729 Kopenhagen – DK ▭ ThB XXXV.

Wichmann, *Nicolaus Benedictus*, painter, f. 1813, l. 1815 – S ▭ ThB XXXV.

Wichmann, *Otto*, ceramist, * 1934 Stettin – D ▭ WWCCA.

Wichmann, *Otto Gottfried*, genre painter, * 25.3.1828 Berlin, † 17.3.1858 Rom – D, I ▭ ThB XXXV.

Wichmann, *Paul*, painter, * 19.10.1846 Hannover (?), † Düsseldorf or Köln (?), l. 1878 – D ▭ ThB XXXV.

Wichmann, *Peder*, portrait painter, * before 7.9.1706 Kopenhagen, † 18.5.1769 Kopenhagen – DK ▭ ThB XXXV.

Wichmann, *Peter*, goldsmith, silversmith, sculptor, * 1939 Berlin – D ▭ BildKueFfm.

Wichmann, *Walter*, painter, designer, * 1916 Berlin – D ▭ Vollmer VI.

Wichmann, *Winfriede*, painter, * 1883 Mintewede, † 1956 Cloppenburg – D ▭ Wietek.

Wichmann-Elmquist, *Erna* (Rump) → Elmquist, *Erna*

Wichmann-Elmquist, *Erna Olga Hedwig* (SvKL V) → Elmquist, *Erna*

Wichra, *Josef Ivan*, sculptor, * 14.2.1900 Zagreb (?) – CZ ▭ Toman II.

Wichrova, *Evgenija* (Wichrowa, Jewgenija), glass artist, * 24.10.1945 St. Petersburg – RUS ▭ WWCGA.

Wichrowa, *Jewgenija* (WWCGA) → Wichrova, *Evgenija*

Wicht, *Johannes von* (Wietek) → Wicht, *John G. F. von*

Wicht, *John G. F. von* (Wicht, Johannes von; Von Wicht, John G. F.; Von Wicht, John), painter, graphic artist, * 3.2.1888 Malente, † 1970 or 1979 New York – D, USA ▭ EAAm III; Falk; Vollmer V; Wietek.

Wicht, *José*, painter, f. 1895 – F ▭ Cien años XI.

Wicht, *Laurent*, painter (?), f. 1833 – CH ▭ Brun IV.

Wichtendach, *Ludwig* → Wichtendal, *Ludwig*

Wichtendaell, *Sander*, armourer, f. 1566, l. 1601 – D ▭ ThB XXXV.

Wichtendahl, *Ludwig* → Wichtendal, *Ludwig*

Wichtendahl, *Oskar*, painter, * 1860 or 18.10.1861 Hannover, l. before 1909 – D ▭ Ries; ThB XXXV.

Wichtendahl, *Wilhelm*, architect, * 1902 La Paz – D ▭ Vollmer V.

Wichtendal, *Ludwig*, cannon founder, bell founder, * Plau (Mecklenburg) (?), f. 1625, l. 1647 – PL, D ▭ ThB XXXV.

Wichtere, *Frans de*, painter, f. before 1419 – B, NL ▭ ThB XXXV.

Wichters, *Karel* → Wuchters, *Karel*

Wichtl, *Anton*, painter, * 25.2.1920 Baden, † 1979 Baden – A ▭ Fuchs Maler 20.Jh. IV.

Wichtl, *J.*, flower painter, still-life painter, f. 1876 – A ▭ Fuchs Maler 19.Jh. IV.

Wichtl, *Rosa*, illustrator, painter, * 21.11.1870 Wien, † 22.10.1946 Wien – A ▭ Fuchs Maler 19.Jh. Erg.-Bd II; Ries.

Wichura, *E.* → Vichura, *E.*

Wichura, *Ernst*, portrait painter, landscape painter, * Löwen (Schlesien), † 11.8.1843 – D ▭ ThB XXXV.

Wichy, *Joseph*, instrument maker, f. 1701 – CH ▭ Brun IV.

Wick, *Andreas*, goldsmith (?), † 1661 – D ▭ Seling III.

Wick, *Andreas* (der Ältere) → Wickert, *Andreas* (1600)

Wick, *Bernhard*, pewter caster, * 1684, † before 22.5.1747 – CH ▭ Bossard; ThB XXXV.

Wick, *Cécile*, painter, photographer, * 3.12.1954 Muri (Aargau) – CH ▭ KVS.

Wick, *Florian*, belt and buckle maker, * 1724, † 1793 – D ▭ ThB XXXV.

Wick, *Georg*, painter, f. 1629, l. 1634 – A ▭ ThB XXXV.

Wick, *Hans Jakob*, glass painter, f. 1579 – CH ▭ Brun III.

Wick, *Jakob*, figure painter, landscape painter, * 5.7.1834 Wahlheim (Alzey), l. 1862 – D ▭ Brauksiepe; ThB XXXV.

Wick, *Jan Claszen van* → Wijck, *Jan Claszen van*

Wick, *Johan Claszen van* → Wijck, *Jan Claszen van*

Wick, *Johann Peter*, goldsmith, jeweller, * 1782, † about 1841 – D ▭ Seling III.

Wick, *Johannes* (Brun IV) → Wick, *Johannes & Wick, Joseph*

Wick, *Johannes & Wick, Joseph* (Wick, Johannes; Wick, Joseph), pewter caster, * 1654 or before 1.7.1655, † 31.10.1721 – CH ▭ Bossard; Brun IV.

Wick, *Joseph* (Bossard) → Wick, *Johannes & Wick, Joseph*

Wick, *Lukas*, painter, * 1700, † before 30.4.1765 – CH ▭ Bossard; Brun IV.

Wick, *P.*, portrait painter, still-life painter, f. about 1906 – A ▭ Fuchs Maler 19.Jh. Erg.-Bd II.

Wick, *Paulus* → Weck, *Paulus*

Wick, *Paulus*, calligrapher, f. 1493, l. 1544 – D ▭ Bradley III; ThB XXXV.

Wick, *Philippe Henri Coclers*, miniature painter, * 29.6.1738 Lüttich, † about 1804 Marseille – B, F ▭ Alauzen.

Wick, *Stoffel*, pewter caster, f. 1602 – CH ▭ Bossard.

Wick, *Van* → Wick, *Philippe Henri Coclers*

Wickam, *William of* → William of Wykeham

Wickard, *J. Murray*, painter, f. 1925 – USA ▭ Falk.

Wickart, engraver, f. 1701 – CZ ▭ ThB XXXV.

Wickart, *Beat Konrad* → Wickart, *Konrad*

Wickart, *Franz (1599)* (Wickart, Franz), goldsmith, * 1599 Zug, † 17.1.1683 – CH ▭ Brun IV.

Wickart, *Franz (1627)* (Wickart, Franz (der Jüngere)), goldsmith, * 31.7.1627 Zug, † 26.2.1687 – CH ▭ Brun IV.

Wickart, *Franz Jos.*, goldsmith, * 1690 Zug, l. 1744 – CH ▭ Brun IV.

Wickart, *Franz Paul*, goldsmith, * 1.11.1660 Zug, † 7.1684 – CH ▭ Brun IV.

Wickart, *Jakob*, glass painter, f. 7.8.1633, † 6.3.1684 – CH ▭ Brun IV.

Wickart, *Joh. Franz*, glazier, glass painter (?), * 9.3.1671, † 13.12.1734 Zug – CH ▭ Brun IV.

Wickart, *Joh.Joseph* (Brun III) → Wickart, *Johann Joseph*

Wickart, *Johann Baptist*, sculptor, * 16.4.1635 Zug, † 28.5.1705 Zug – CH ▭ Brun IV; ThB XXXV.

Wickart, *Johann Joseph* (Wickart, Joh.Joseph), wax sculptor, goldsmith, * before 11.6.1775 Einsiedeln, † 1839 Einsiedeln – CH, D ▭ Brun III; ThB XXXV.

Wickart, *Konrad*, sculptor, * 13.8.1677 Zug, † 3.7.1742 Zug – CH ▭ Brun IV; ThB XXXV.

Wickart, *Mathias*, engraver, f. 1588 – CH ▭ Brun IV.

Wickart, *Michael (1600)* (Wickart, Michael; Wickart, Michael (der Ältere)), sculptor, architect, * 1600 or 1629 Zug, † 1682 Zug – CH ▭ Brun IV; ThB XXXV.

Wickart, *Nikolaus*, goldsmith, f. 1596, † 17.12.1627 Zug – CH ▭ Brun IV; ThB XXXV.

Wickart, *Oswald*, goldsmith, * 24.4.1652 Zug, † 24.8.1737 – CH ▭ Brun IV.

Wickart, *Thomas Anton*, painter, * 12.5.1793 Zug, † 22.5.1876 Zug – CH ▭ Brun IV; ThB XXXV.

Wickart-Loewensberg, *Verena* → Loewensberg, *Verena*

Wickberg, *Joh. George*, pewter caster, f. 1759 – PL ▭ ThB XXXV.

Wicke, *J.*, miniature painter, f. 1817 – GB ▭ Foskett.

Wicke, *Johann Heinrich*, bell founder, f. 1783, l. 1836 – D ▭ ThB XXXV.

Wicke, *Paul*, painter, woodcutter, * 4.8.1892 Bautzen, l. before 1961 – D ▭ Vollmer V.

Wicked Old Zincke, *the* → Zincke, *Paul Francis*

Wickede, *Friedrich Bernhardt von*, silhouette artist, * 1748 Lübeck, † 1825 Kopenhagen – D, DK ▭ Feddersen.

Wickenberg, *Per Gabriel* → Wickenberg, *Petter Gabriel*

Wickenberg, *Petter Gabriel*, landscape painter, genre painter, master draughtsman, * 1.10.1812 Malmö, † 19.12.1846 Pau – S, F ▭ SvK; SvKL V; ThB XXXV.

Wickenburg, *Alfred von* (Graf) (Fuchs Geb. Jgg. II) → Wickenburg, *Alfred* (Graf)

Wickenburg, *Alfred (Graf)* (Wickenburg, Alfred; Wickenburg, Alfred von (Graf)), painter, graphic artist, * 26.7.1885 Bad Gleichenberg, † 25.12.1978 – A ▭ Fuchs Geb. Jgg. II; List; ThB XXXV; Vollmer V.

Wickenburg, *István von (Graf)*, painter, * 16.6.1859 Arad – H, RO, SLO ▭ ThB XXXV.

Wickenburg, Stefan von (Graf) →
Wickenburg, István von (Graf)
Wickenden, porcelain painter (?),
f. 1856 (?), l. 1881 – F ⊐ Neuwirth II.
Wickenden, Charles O., architect, * 1850,
† 4.1.1935 – GB ⊐ DBA.
Wickenden, Robert (Lister; Schurr V) →
Wickenden, Robert J.
Wickenden, Robert J. (Wyckenden, Robert;
Wickenden, Robert), portrait painter,
landscape painter, lithographer, * 1861
Rochester (Kent) or Jersey, † 28.11.1931
Brooklyn (New York) or Kanada – GB,
CDN, F, USA ⊐ Falk; Harper; Lister;
Schurr IV; Schurr V; Vollmer V.
Wicker, sculptor, f. 1504 – D
⊐ ThB XXXV.
Wicker, Adam, architect, f. 1672, l. 1677
– A ⊐ ThB XXXV.
Wicker, August (Groce/Wallace) →
Wicker, Auguste
Wicker, Auguste (Wicker, August),
designer, * 1831 or 1832, l. 1860 –
USA, F ⊐ Groce/Wallace; Karel.
Wicker, Johann Heinrich, engraver,
* 12.4.1723 Frankfurt (Main), † 5.1786
Frankfurt (Main) – D ⊐ ThB XXXV.
Wicker, Mary H., painter, sculptor,
* Chicago (Illinois), f. 1923 – USA
⊐ Falk.
Wickerodt, Tilman → Wickrath, Tilman
Wickersham, Marguerite H., painter,
f. 1908 – USA ⊐ Falk.
Wickersham, Thomas, portrait
painter, f. 1858, l. 1860 – USA
⊐ Groce/Wallace.
Wickersham, W. → Wickersham, Thomas
Wickert, Andreas (1600), goldsmith,
* 1600, † 18.3.1661 – D ⊐ Seling III;
ThB XXXV.
Wickert, Andreas (1658) (Wickert,
Andreas (2); Wickert, Andreas (der
Jüngere)), goldsmith, f. 1658, † 1675
– D ⊐ Seling III.
Wickert, Andreas (1664) (Wickert, Andreas
(3)), goldsmith, * about 1664, † 1728
– D ⊐ Seling III.
Wickert, Franz Joseph, sculptor, f. 1715
– D ⊐ ThB XXXV.
Wickert, Georg, landscape painter,
* 1886, † 13.2.1940 Lübeck – D
⊐ ThB XXXV; Vollmer V.
Wickert, Rupert, architect, f. 1486,
l. about 1488 – D ⊐ ThB XXXV.
Wickert, Simon, goldsmith, * 1660,
† 1708 – D ⊐ Seling III.
Wickertsheimer, Wilhelm, landscape
painter, * 9.9.1886 Lahr (Baden),
† 9.9.1936 Lahr (Baden) – D
⊐ ThB XXXV; Vollmer V.
Wickes, Anne Mary, portrait painter,
decorative painter, illustrator,
* Burhampore (Bengalen), f. before
1934, l. before 1961 – GB
⊐ Vollmer V.
Wickes, Ethel Marian, painter, * 1872
Hempstead (Long Island), † 27.2.1940
San Francisco (California) – USA
⊐ Hughes.
Wickes, George, silversmith, * before
7.7.1698 Bury St. Edmunds (Suffolk),
† 31.8.1761 Thurston (Suffork) – GB
⊐ DA XXXIII; ThB XXXV.
Wickes, William Jarvis, painter, sculptor,
* 26.5.1897 Saginaw (Michigan), l. 1933
– USA ⊐ Falk.
Wickey, Harry (EAAm III; Falk) →
Wickey, Harry Herman
Wickey, Harry (Mistress) → Wickey,
Maria

Wickey, Harry Herman (Wickey,
Harry), etcher, lithographer, sculptor,
* 14.10.1892 or 24.10.1892 Stryker
(Ohio), l. 1947 – USA ⊐ EAAm III;
Falk; ThB XXXV; Vollmer V.
Wickey, Maria (Wickey, Maria Rother),
painter, * 9.4.1897 Warschau, † before
11.1955 Cornwall Landing (New York)
– PL, USA ⊐ Falk; Vollmer V.
Wickey, Maria Rother (Falk) → Wickey,
Maria
Wickgram, Georg, painter, f. about 1595
– D ⊐ ThB XXXV.
Wickham, Helen, miniature sculptor,
* Batcombe, f. before 1925, l. before
1961 – GB ⊐ Vollmer V.
Wickham, Julie M., painter, f. 1935 –
USA ⊐ Falk.
Wickham, M., painter, f. 1931 – GB
⊐ Bradshaw 1931/1946.
Wickham, Mabel, painter, * 1901 Fleet
(Hampshire) – GB ⊐ Spalding.
Wickham, Nancy (Wickham, Nancy Boyd),
ceramist, * 11.8.1923 Ardsley (New
York) – USA ⊐ EAAm III; Vollmer VI.
Wickham, Nancy Boyd (EAAm III) →
Wickham, Nancy
Wickham, Reginald, photographer, * 1931
– USA ⊐ Dickason Cederholm.
Wickham, William, architect, * about
1750, l. 1787 – GB ⊐ Colvin;
ThB XXXV.
Wickhardt, Andreas, goldsmith, f. 1696,
† 1728 – D ⊐ ThB XXXV.
Wickhardt, Franz Josef, goldsmith,
f. 1687 – A ⊐ ThB XXXV.
Wickhart, Andreas (der Ältere) →
Wickert, Andreas (1600)
Wickhart, Joh. Franz → Wickart, Joh.
Franz
Wickhart, Michael (der Ältere) →
Wickart, Michael (1600)
Wickhart, Simon, goldsmith, f. 1691,
† 1708 – D ⊐ ThB XXXV.
Wickherodt, Tilman → Wickrath, Tilman
Wicki, Chantal, painter, sculptor,
installation artist, * 27.4.1963 Zürich
– CH ⊐ KVS.
Wickings, William, architect, * about 1757,
† 26.11.1841 Barnsbury Place (Islington)
– GB ⊐ Colvin.
Wickins, John, portrait painter, f. 1764,
l. 1772 – IRL, GB ⊐ Strickland II;
ThB XXXV.
Wickiser, Ralph Lewanda, painter,
lithographer, screen printer, * 20.3.1910
Greenup (Illinois) – USA ⊐ EAAm III;
Falk.
Wicklein, Karl → Wiklein, Karl
Wicklund, Hilma → Hyllengren, Hilma
Wickman, August, painter, f. 1824 – S
⊐ SvKL V.
Wickman, Carl Johan (Wikman,
Carl Johan), medalist, * 22.5.1725
Torsångs prästgård (Dalarna),
† 3.11.1796 Stockholm – S ⊐ SvKL V;
ThB XXXV.
Wickman, Erik → Wickman, Erik
Gunnar
Wickman, Erik Gunnar, painter, sculptor,
master draughtsman, * 23.6.1924
Stockholm – S ⊐ SvKL V.
Wickman, Gabriel → Wickman, Johan
Gabriel
Wickman, Gustaf (1858) (Wickman,
Gustaf), architect, * 1848 or 8.11.1858
Göteborg, † 22.8.1916 Stockholm – S
⊐ SvK; ThB XXXV.

Wickman, Gustaf (1879) (Wickman,
Gustaf Hjalmar Eugen), master
draughtsman, architect (?), * 13.10.1879
Stockholm, † 13.1.1949 Stockholm – S
⊐ SvKL V.
Wickman, Gustaf Hjalmar Eugen (SvKL
V) → Wickman, Gustaf (1879)
Wickman, Hugo (Wickman, Oskar
Hugo; Wickman, Oscar Hugo), painter,
master draughtsman, graphic artist,
* 11.10.1904 Gävle, † 7.7.1962 Gävle
– S ⊐ Konstlex.; SvK; SvKL V.
Wickman, Jarl → Wickman, Jarl Hugo
Wickman, Jarl Hugo, master draughtsman,
graphic artist, * 25.9.1935 Högbo – S
⊐ SvKL V.
Wickman, Johan, painter, f. 1717,
† 5.9.1734 Stockholm – S ⊐ SvKL V.
Wickman, Johan Gabriel (Wikman,
Johan Gabriel), medalist, miniature
painter, engraver, * 1752 or 1.1.1753,
† 24.1.1821 Stockholm – S ⊐ SvK;
SvKL V; ThB XXXV.
Wickman, Oscar Hugo (SvK) →
Wickman, Hugo
Wickman, Oskar Hugo (SvKL V) →
Wickman, Hugo
Wickmann, Albert, sculptor, f. before
1833, l. 1840 – D ⊐ ThB XXXV.
Wicko, Johann Bapt., stucco worker,
f. 1728, l. about 1740 – D
⊐ ThB XXXV.
Wickop, Georg, architect, * 27.4.1861
Aachen, † 21.11.1914 Darmstadt – D
⊐ ThB XXXV.
Wickop, Walter Ernst, architect,
* 19.7.1890 Köln, l. before 1961 – D
⊐ Vollmer V.
Wickram, Jakob, painter, f. 1564, l. 1565
– D ⊐ ThB XXXV.
Wickram, Jörg, painter (?), illustrator (?),
* about 1500 Colmar, † about 1562
Colmar – F, D ⊐ ThB XXXV.
Wickrath (Gießer-Familie) (ThB XXXV)
→ Wickrath, Johann
Wickrath (Gießer-Familie) (ThB XXXV)
→ Wickrath, Johann Heinrich
Wickrath (Gießer-Familie) (ThB XXXV)
→ Wickrath, Laurenz
Wickrath (Gießer-Familie) (ThB XXXV)
→ Wickrath, Nikolaus
Wickrath, Andreas, stonemason, f. 1649
– D ⊐ Merlo.
Wickrath, Johann, cannon founder,
bell founder, * before 3.7.1639
Köln, † before 21.10.1704 Köln – D
⊐ ThB XXXV.
Wickrath, Johann Heinrich, bell founder,
* before 28.4.1641 Köln, † before
5.2.1697 Innsbruck – D, A ⊐ Merlo;
ThB XXXV.
Wickrath, Laurenz, cannon founder, bell
founder, * before 7.9.1642 Köln, l. 1690
– D ⊐ Merlo; ThB XXXV.
Wickrath, Nikolaus, founder, f. 1639,
l. 1642 – D ⊐ ThB XXXV.
Wickrath, Tilman, minter, f. 1553, † 1595
– D ⊐ Merlo.
Wickremesinghe, Marlene, painter, * 1934
– IND, D ⊐ Vollmer VI.
Wicks, Adelaide, miniature painter, f. 1906
– GB ⊐ Foskett.
Wicks, Heppie En Earl (?), portrait painter,
* Leroy (New York), f. 1933 – USA
⊐ Falk.
Wickson, Guest, painter, * 6.2.1888
Berkeley (California), l. 1940 – USA
⊐ Falk; Hughes.
Wickson, Paul G. (Wood) → Wickson,
Paul Giovanni

Wickson, *Paul Giovanni* (Wickson, Paul G.), painter, * 1860 Toronto (Ontario), † 1922 Paris – CDN, F ⌑ Harper; Wood.
Wickstead, *J.*, painter, sculptor, f. about 1800, l. 1824 – GB ⌑ Johnson II; Lewis.
Wickstead, *James* (Gunnis) → **Wicksteed,** *James*
Wickstead, *Philip*, portrait painter, f. 1763, † 1786 or 1790 or before 1790 Jamaika – GB, JA ⌑ ThB XXXV; Waterhouse 18.Jh..
Wicksteed, *C. F.*, painter, f. 1790, † 1846 – GB ⌑ Grant; Johnson II; ThB XXXV; Wood.
Wicksteed, *Elizabeth* → **Worlidge,** *Thomas* (Mistress)
Wicksteed, *J.* → **Wickstead,** *J.*
Wicksteed, *James* (Wickstead, James), gem cutter, f. 1771, l. 1824 – IRL, GB ⌑ Gunnis; ThB XXXV.
Wickström, *Åke*, painter, * 27.1.1927 Vekerum (Blekinge) – S ⌑ SvKL V.
Wickström, *Lars Erik*, painter, * 1923 – S ⌑ SvKL V.
Wickström, *Lennart* → **Wickström,** *Lennart Oscar*
Wickström, *Lennart Oscar*, painter, * 3.6.1928 Stockholm – S ⌑ SvKL V.
Wickström, *Oskar*, decorative painter, * 6.3.1885 Vekerum (Blekinge), l. 1963 – S ⌑ SvKL V.
Wickström, *Oskar* (d. y.) → **Wickström,** *Oskar Heinrich Cornelius*
Wickström, *Oskar Heinrich Cornelius*, painter, * 25.7.1910 Deutschland – S ⌑ SvKL V.
Wickström, *Sven*, painter, † before 1785 or 1785 Ulricehamn (?) – S ⌑ SvKL V.
Wickstrom, *Axel*, painter, f. 1917 – USA ⌑ Falk.
Wickwire, *Jere Raymond*, portrait painter, * 3.7.1883 Cortland (New York), l. 1947 – USA ⌑ Falk; Vollmer V.
Wicky, *Franz Albert*, landscape painter, portrait painter, * 28.9.1874 Mülhausen, † 9.8.1916 Stuttgart – D ⌑ Bauer/Carpentier VI; ThB XXXV.
Wicky, *Joseph* → **Wichy,** *Joseph*
Wicky-Doyer, *Lysbeth* (Doyer, Lysbeth; Doyer, Lisbeth), sculptor, * 7.2.1906 Rotterdam – CH, NL ⌑ KVS; Plüss/Tavel I; Vollmer VI.
Wico, *Johann Bapt.* → **Wicko,** *Johann Bapt.*
Wicq, *Charles*, painter, * 1849 or 1850 Frankreich, l. 13.9.1883 – USA ⌑ Karel.
Wictorin, *Carl-Gunnar*, master draughtsman, * 16.4.1892 Vetlanda, † 1951 – S ⌑ SvKL V.
Wicz, *Michl* → **Witz,** *Michael* (1509)
Wiczinhusen → **Clas** (1395)
Wiczmar, *Hans* → **Wissmar,** *Hans*
Wiczmar, *Johannes* → **Wissmar,** *Hans*
Wid, *Andreas* → **Witt,** *Andreas*
Wid, *Anton* → **Wied,** *Anton*
Wida, *Anton* → **Wied,** *Anton*
Widakovich, *M. K.*, landscape painter, still-life painter, f. about 1908 – A ⌑ Fuchs Maler 19.Jh. Erg.-Bd II.
Widakowich, *Marja* → **Widakowich,** *Marja Lisa*
Widakowich, *Marja Lisa*, painter, * 31.7.1939 Viborg – S ⌑ SvKL V.
Widberg, *Anders Pettersson*, master draughtsman, * 9.1.1752 Vikulla (Fotskäls socken), † 25.6.1825 Okome – S ⌑ SvKL V.

Widbrandt, *Bertil* → **Widbrant,** *Bertil Waldemar*
Widbrandt, *Bertil Waldemar* (SvK) → **Widbrant,** *Bertil Waldemar*
Widbrant, *Bertil* → **Widbrant,** *Bertil Waldemar*
Widbrant, *Bertil Waldemar* (Widbrandt, Bertil Waldemar), painter, master draughtsman, * 10.4.1914 Malmö – S ⌑ SvK; SvKL V.
Widdas, *Ernest* (Widdas, Ernest A.), portrait painter, genre painter, miniature painter, * London, f. 1906 – GB ⌑ Foskett; Vollmer V.
Widdas, *Ernest A.* (Foskett) → **Widdas,** *Ernest*
Widdas, *John*, painter, * 1802, † 1858 – GB ⌑ Grant; Turnbull.
Widdas, *Richard Dodd*, portrait painter, photographer, marine painter, * 1826 Leeds, † 1885 – GB ⌑ Brewington; Grant.
Widdemann, *Lazar* → **Widman,** *Lazar*
Widder, *August*, jeweller, f. 1865, l. 1873 – A ⌑ Neuwirth Lex. II.
Widder, *Bódog* (MagyFestAdat) → **Widder,** *Felix*
Widder, *Felix* (Widder, Bódog), figure painter, painter of interiors, landscape painter, still-life painter, * 28.4.1874 Arad, † 1939 Budapest – H ⌑ MagyFestAdat; ThB XXXV.
Widder, *Michel*, goldsmith, f. 1689 – F ⌑ ThB XXXV.
Widding, *Lars* → **Widding,** *Lars Gustaf A:son*
Widding, *Lars Gustaf A:son*, painter, * 31.10.1924 Umeå – S ⌑ SvKL V.
Widdows, *Francis George* (Widdows, George), architect, f. 1868, l. 1905 – GB ⌑ DBA; Gray.
Widdows, *George* (Gray) → **Widdows,** *Francis George*
Widdows, *John*, architect, f. 1731, l. 1732 – GB ⌑ Gunnis.
Wide, *Åke Ragnar Geo* (SvKL V) → **Wide,** *Geo*
Wide, *Geo* (Wide, Åke Ragnar Geo), painter, graphic artist, * 25.9.1921 Huskvarna – S ⌑ Konstlex.; SvK; SvKL V.
Wide, *Nils* → **Vide,** *Nils Ivar*
Wide, *Nils Ivar* (SvKL V) → **Vide,** *Nils Ivar*
Widebeck, *Maria* (Konstlex.) → **Widebeck,** *Maria Cecilia*
Widebeck, *Maria Cecilia* (Widebeck, Maria), artisan, master draughtsman, * 1.3.1858 Strängnäs, † 5.5.1929 Stockholm – S ⌑ Konstlex.; SvK; SvKL V; ThB XXXV.
Wideen-Westergren, *Brita* → **Wideen-Westergren,** *Brita Ingeborg*
Wideen-Westergren, *Brita Ingeborg*, textile artist, master draughtsman, graphic artist, painter, * 24.10.1911 Skara – S ⌑ SvKL V.
Widegren, *Ernst* → **Widegren,** *Ernst August*
Widegren, *Ernst August*, master draughtsman, painter, * 10.5.1850 Oskarshamn, † 1906 Stockholm – S ⌑ SvKL V.
Widegren, *Kaja* (Widegren, Karin Albertina), painter, master draughtsman, graphic artist, * 11.7.1873 Västerås, † 1.9.1960 Stockholm – S ⌑ Konstlex.; SvK; SvKL V; Vollmer V.
Widegren, *Karin Albertina* (SvKL V) → **Widegren,** *Kaja*

Widegren, *Ove* → **Widegren,** *Sven Ove*
Widegren, *Sara* → **Widegren,** *Sara Catharina*
Widegren, *Sara Catharina*, painter, * 26.7.1840 Norrköping, † after 1907 – S ⌑ SvKL V.
Widegren, *Sigge* (Konstlex.) → **Widegren,** *Sigward*
Widegren, *Sigward* (Widegren, Sigge), painter, master draughtsman, * 22.10.1914 Stockholm – S ⌑ Konstlex.; SvK; SvKL V.
Widegren, *Sven Ove*, painter, * 8.4.1945 Örebro – S ⌑ SvKL V.
Widekind, *Johann Heinrich* → **Wedekind,** *Johann Heinrich*
Widel, *Emilie*, artisan, graphic artist, fashion designer, * 9.7.1906 Wildenthal (Polen) – A, PL ⌑ Fuchs Maler 20.Jh. IV.
Widell, *Axel* (Widell, Axel Johan), figure painter, landscape painter, * 1890 Södervidinge (Schonen), l. before 1974 – S ⌑ SvK; Vollmer V.
Widell, *Axel Johan* (SvK) → **Widell,** *Axel*
Widell, *Eddie* → **Widell,** *Eddie Lennart*
Widell, *Eddie Lennart*, painter, * 30.10.1938 – S ⌑ SvKL V.
Widell, *Ernst Vilhelm* (SvK) → **Widell,** *Wilhelm*
Widell, *Fanja* → **Widell,** *Favsta*
Widell, *Favsta*, painter, master draughtsman, sculptor, * 27.1.1898 Ural, l. 1966 – S ⌑ SvKL V.
Widell, *Vilhelm* → **Widell,** *Wilhelm*
Widell, *Wilhelm* (Widell, Ernst Vilhelm), bird painter, portrait painter, landscape painter, * 1883 Södervinge, l. before 1974 – S ⌑ SvK.
Wideman, *Bernhard* → **Weidemann,** *Bernhard*
Wideman, *Bernhard* (1572), goldsmith, f. 1572, † 1615 – D ⌑ Seling III.
Wideman, *Florence P.* (Hughes) → **Widemann,** *Florice*
Wideman, *Fred*, painter, f. 1881 – USA ⌑ Hughes.
Wideman, *Jakob* → **Widemann,** *Jakob*
Wideman, *Paulus* → **Widman,** *Paulus*
Widemann, *Andreas*, stucco worker, * 1751 Kisslegg, l. 1815 – D ⌑ ThB XXXV.
Widemann, *Anton Franz* (Widemann, Antonín), medalist, * 21.6.1724 Dux, † 13.12.1792 Wien – A ⌑ ThB XXXV; Toman II.
Widemann, *Antonín* (Toman II) → **Widemann,** *Anton Franz*
Widemann, *Antonín* (1761), painter, f. 6.2.1761, l. 1768 – CZ ⌑ Toman II.
Widemann, *Bernhard*, founder, f. 1787, l. 1788 – D ⌑ ThB XXXV.
Widemann, *Christian* → **Wiedemann,** *Christian* (1680)
Widemann, *Conrad* (1529) (Widemann, Conrad (1)), goldsmith, f. 1529, † about 1549 – D ⌑ Seling III.
Widemann, *David*, copper engraver, * before 1600 Straßburg, † 25.7.1658 Rom – I ⌑ ThB XXXV.
Widemann, *Edmund*, painter, f. 1733, † before 1775 Ellwangen – D ⌑ ThB XXXV.
Widemann, *Elias*, master draughtsman, copper engraver, * Augsburg (?), f. about 1634, l. 1666 – CZ, A, D ⌑ ThB XXXV; Toman II.
Widemann, *Filip*, painter, f. 1791 – CZ ⌑ Toman II.

Widemann, *Florice* (Wideman, Florence P.), master draughtsman, designer, landscape painter, etcher, * 26.8.1893 or 26.8.1895 Scranton (Pennsylvania), l. 1947 – USA ⊡ Falk; Hughes.

Widemann, *Franz Joseph*, painter, f. 1758, l. 1764 – D ⊡ ThB XXXV.

Widemann, *Georg*, stonemason, f. 1579 – F ⊡ ThB XXXV.

Widemann, *Hans (1557)* (Widemann, Hans), bell founder, f. 1557, l. 1564 – D ⊡ ThB XXXV.

Widemann, *Hans (1564)*, painter, f. 1564 – CZ ⊡ Toman II.

Widemann, *Hieronymus (1537)*, minter(?), f. 1537, l. 1572(?) – D ⊡ Rump.

Widemann, *Hieronymus (1582)*, minter, f. 1582, l. 1585 – D ⊡ Rump.

Widemann, *J.* → **Wiedemann**, *J.*

Widemann, *Jakob*, clockmaker, † before 21.5.1664 Augsburg – D ⊡ ThB XXXV.

Widemann, *Jeronym*, painter, f. 1564 – CZ ⊡ Toman II.

Widemann, *Joachim Sigismund*, goldsmith, f. 1704 – D ⊡ ThB XXXV.

Widemann, *Joh.*, cabinetmaker, f. 1679 – D ⊡ ThB XXXV.

Widemann, *Joh. Edmund* → **Widemann**, *Edmund*

Widemann, *Johann*, architect, f. 1535, l. 1538 – D ⊡ ThB XXXV.

Widemann, *Johann Kaspar* → **Widmann**, *Johann Kaspar*

Widemann, *Kristian (1679)*, carver, sculptor, f. 1679, † 16.4.1725 Plzeň – CZ ⊡ Toman II.

Widemann, *Kristian (1701)* (Widemann, Kristian (der Jüngere)), carver, sculptor, * 14.2.1701 Plzeň – CZ ⊡ Toman II.

Widemann, *Lazar* (Toman II) → **Widman**, *Lazar*

Widemann, *Lorenz* → **Witman**, *Lorenz*

Widemann, *Paul* → **Wiedemann**, *Paul*

Widemann, *Raymond*, painter, sculptor, * 23.2.1940 Mulhouse (Elsaß) – F ⊡ Bauer/Carpentier VI.

Widemann, *Wilhelm*, metal sculptor, goldsmith, * 28.10.1856 Schwäbisch-Gmünd, † 4.9.1915 Berlin – D ⊡ Nagel; ThB XXXV.

Widemon, *Hanuš* → **Widman**, *Hanuš*

Widemon, *Lazar* → **Widman**, *Lazar*

Widen, *Carl W.*, painter, f. 1924 – USA ⊡ Hughes.

Widén, *Ellen Maria Sofia* (SvKL V) → **Widén**, *Sofia*

Widén, *Sofia* (Widén, Ellen Maria Sofia), textile artist, * 10.11.1900 Nyköping, † 20.1.1961 Hytting (St. Tuna socken) – S ⊡ Konstlex.; SvK; SvKL V; Vollmer V.

Widenbach, *Anton*, goldsmith, f. 1.1.1664 – CH ⊡ Brun IV.

Widenbauer, *Georg*, master draughtsman, lithographer, * about 1810 München, † 1857 München – D ⊡ ThB XXXV.

Widenberger, *Stephan*, painter, * 1697, † 2.10.1737 – D ⊡ Markmiller.

Widenbrock, *Reinolt*, founder, f. 1504 – D ⊡ ThB XXXV.

Widenhoff, *J.*, painter, f. 1701 – D ⊡ ThB XXXV.

Widenhuber, *David*, goldsmith, f. 1655, l. 1731 – CH ⊡ ThB XXXV.

Widenhuber, *Othmar*, sculptor, f. 1528, l. 1532 – CH ⊡ Brun III; ThB XXXV.

Widenmacher, *Conrad (1560)* (Widenmacher, Conrad (2)), goldsmith, f. 1560, † about 1565 – D ⊡ Seling III.

Widenman, *Bernhard* → **Wideman**, *Bernhard* (1572)

Widenmann, *Abraham*, pewter caster, * 2.4.1640, † 5.6.1694 – CH ⊡ Bossard.

Widenmann, *Conrad* → **Widemann**, *Conrad* (1529)

Widenmann, *Edmund* → **Widemann**, *Edmund*

Widenmann, *Emanuel*, goldsmith, * about 1587, l. 1629 – D ⊡ Seling III.

Widenmann, *Hans*, painter, * Weißenhorn(?), f. 1490 – D ⊡ ThB XXXV.

Widenmann, *Joh. Edmund* → **Widemann**, *Edmund*

Widenmann, *Joh. Leonhard*, pewter caster, * 9.4.1716, † 1771 or 1780 – D ⊡ ThB XXXV.

Widenmann, *Matthäus*, goldsmith, f. 1555, † 1566 – D ⊡ Seling III.

Widenmann, *Ottmar*, goldsmith, f. 1528, l. 1540 – D, P ⊡ Seling III.

Widenmann, *Raimundus*, goldsmith, f. 1571 – D ⊡ Seling III.

Widenmeyer, *Beat*, painter, f. 1651 – CH ⊡ Brun III.

Widenn, *Hans* → **Witten**, *Hans* (1462)

Wider, *Albert* (Wider, Albert Wilhelm), sculptor, glass painter, illustrator, cartoonist, sgraffito artist, * 28.3.1910 Widnau, † 9.3.1985 Widnau – CH ⊡ KVS; LZSK; Plüss/Tavel II.

Wider, *Albert Wilhelm* (Plüss/Tavel II) → **Wider**, *Albert*

Wider, *Charles*, engraver, * about 1828 Preußen, l. 1860 – USA, D ⊡ Groce/Wallace.

Wider, *Martin Georg*, jeweller, * 1669 Regensburg – D ⊡ Seling III.

Wider, *Nicolas*, cabinetmaker, f. 1626 – A ⊡ ThB XXXV.

Wider, *Otto*, master draughtsman, painter, woodcutter, * 1897 Kirchberg (Jagst), † 1975 Ebingen – D ⊡ Nagel.

Wider, *Samuel*, sculptor, * Laufen (Ober-Bayern), † 1728 Salzburg – A ⊡ ThB XXXV.

Wider, *Wilhelm*, painter, * 16.2.1818 Stepenitz (Pommern), † 15.10.1884 Berlin – D ⊡ ThB XXXV.

Wider Ehlm, *Jonas* → **Widerström**, *Jonas*

Widerbäck, *Erik*, painter, * 1908 – S ⊡ SvKL V.

Widerbäck, *Erik Gustaf* (SvKL V) → **Widerbäck**, *Gusten*

Widerbäck, *Gusten* (Widerbäck, Erik Gustaf), landscape painter, master draughtsman, graphic artist, * 1.9.1879 Södra Wi (Kalmar län), † 1970 or 1971 Uppsala – S ⊡ Konstlex.; SvK; SvKL V; Vollmer V.

Widerberg, *Arvid* (Widerberg, Arvid Bernhard), painter, graphic artist, * 17.9.1904 Lund – S ⊡ Konstlex.; SvK; SvKL V.

Widerberg, *Arvid Bernhard* (SvKL V) → **Widerberg**, *Arvid*

Widerberg, *Frans*, painter, master draughtsman, graphic artist, * 8.4.1934 Oslo – N ⊡ NKL IV.

Widerberg, *Frantz* → **Widerberg**, *Frans*

Widerin, *Joh. Peter* → **Widering**, *Peter*

Widerin, *Peter* → **Widering**, *Peter*

Widering, *Joh. Peter* → **Widering**, *Peter*

Widering, *Peter*, sculptor, * about 1684 Stanz (Tirol), l. 1745 – A ⊡ ThB XXXV.

Widerkehr, sculptor, f. 6.3.1727 – CH ⊡ Brun III.

Widerkehr, *Balthasar*, painter, sculptor(?), f. 1695 – CH ⊡ Brun III.

Widerkehr, *Bernhard*, goldsmith, f. 1564, † 1591 – CH ⊡ Brun III.

Widerkehr, *Franz Xaver*, sculptor, f. 1707, l. 1734 – CH ⊡ Brun III; ThB XXXV.

Widerkehr, *Hans Felix*, stonemason, f. 1665 – CH, D ⊡ Brun III; ThB XXXV.

Widerkehr, *Hans Georg* (Wiederkehr, Hans Georg), painter, * Mellingen (Aargau), f. 1665, l. 1678 – CH ⊡ Brun III; ThB XXXV.

Widerkehr, *Hans Jakob*, goldsmith, f. 1598 – CH ⊡ Brun III.

Widerkehr, *Joseph* (Wiederkehr, Joseph), painter, f. 1716 – CH ⊡ Brun III; ThB XXXV.

Widerkehr, *Kaspar*, sculptor, painter, † before 1775 – CH, I ⊡ ThB XXXV.

Widerkehr, *Uli Hans*, carver, f. 1467 – CH ⊡ Brun III; ThB XXXV.

Widerkher, *Hans Heinrich*, goldsmith, f. 1618 – SLO ⊡ ThB XXXV.

Widerl, *Georg*, wood sculptor, carver, f. 1506 – D ⊡ ThB XXXV.

Widerlechner, *Stefanie*, painter, graphic artist, * 16.12.1949 Garesnica – A ⊡ Fuchs Maler 20.Jh. IV.

Widerlin, *Joh. Peter* → **Widering**, *Peter*

Widerlin, *Peter* → **Widering**, *Peter*

Widerstedt, *Irma* → **Widerstedt**, *Irma Henrietta*

Widerstedt, *Irma Henrietta*, painter, * 5.10.1906 Vännäs, † 5.1.1961 Täby – S ⊡ SvKL V.

Widerstein, *Hans (1443)* (Widerstein, Hans (1)), gunmaker, f. 1443, l. 1488 – D ⊡ ThB XXXV.

Widerstein, *Hans (1459)* (Widerstein, Hans (2)), gunmaker, f. 1459, † 1473 – D, A ⊡ ThB XXXV.

Widerstein, *Hermann*, gunmaker, f. about 1440, l. 1491 – D ⊡ ThB XXXV.

Widerstorf, *Hans*, stonemason, f. about 1498 – CH ⊡ Brun III.

Widerström, *Jonas*, glass artist, f. 1713, † before 1742 or 1742 – S ⊡ SvKL V.

Wideryd, *Tore* (Wideryd, Tore Oskar Sigvard), painter, master draughtsman, graphic artist, * 22.11.1908 Stockholm – S ⊡ Konstlex.; SvK; SvKL V.

Wideryd, *Tore Oskar Sigvard* (SvKL V) → **Wideryd**, *Tore*

Wides, painter, * 1948 Lacken (Brüssel) – B ⊡ DPB II.

Wideveld, *Arnoud* → **Wydeveld**, *Arnoud*

Widfors, *Gunnar Mauritz* (Vollmer V) → **Widforss**, *Gunnar Mauritz*

Widforss, *Gunnar Mauritz* (Widfors, Gunnar Mauritz), painter, master draughtsman, * 21.10.1879 Stockholm, † 30.11.1934 or 2.12.1934 Grand Canyon (Arizona) – S, USA ⊡ Falk; Hughes; Samuels; SvKL V; Vollmer V.

Widgery, *Frederick John*, landscape painter, marine painter, * 5.1861, † 1942 – GB ⊡ Houfe; Mallalieu; ThB XXXV; Wood.

Widgery, *Julia C.*, landscape painter, f. 1872, l. 1880 – GB ⊡ Johnson II; Mallalieu; Wood.

Widgery, *W.* (Johnson II) → **Widgery**, *William*

Widgery, *William* (Widgery, W.), landscape painter, animal painter, * 1822 or 1826 Uppercot (Northmolton), † 1893 Exeter (Devonshire) – GB ⊡ Johnson II; Mallalieu; ThB XXXV; Wood.

Widgren, cabinetmaker, f. 1789 – S
□ ThB XXXV.

Widhalm, *Andreas*, ceramist, * 1962 Wien
– A □ WWCCA.

Widhalm, *Friedrich*, painter, graphic
artist, mosaicist, * 25.6.1917 Wien – A
□ Fuchs Maler 20.Jh. IV.

Widhalm, *Magda*, architectural
painter, * 20.6.1922 Mödling – A
□ Fuchs Maler 20.Jh. IV.

Widholm, *Anna Barbro Lucia*, painter,
* 13.12.1913 Stockholm – S
□ SvKL V.

Widholm, *Barbro* → **Widholm**, *Anna
Barbro Lucia*

Widholm, *Ernst Gunnar* (SvKL V) →
Widholm, *Gunnar*

Widholm, *Gunnar* (Widholm, Ernst
Gunnar), illustrator, painter, master
draughtsman, graphic artist, * 4.3.1882
Stockholm, † 10.4.1953 Stockholm – S
□ Konstlex.; SvK; SvKL V; Vollmer V.

Widhopff, *D. O.* (Schurr I) → **Widhopff**,
David O.

Widhopff, *D.-O.* (Edouard-Joseph III) →
Widhopff, *David O.*

Widhopff, *D. O.* (ThB XXXV) →
Widhopff, *David O.*

Widhopff, *David O.* (Vidgof, David O.;
Widhopff, D. O.), painter, graphic
artist, caricaturist, artisan, * 5.5.1867
Odessa, † 11.1933 St-Clair-sur-Ept
(Seine-et-Oise) or Paris – UA, F,
RUS □ Edouard-Joseph III; Schurr I;
Severjuchin/Lejkind; ThB XXXV.

Widiger, *Wanda Anna* → **Gentil-
Tippenhauer**, *Wanda Anna*

Widing, *Gotthard* (Widing, Gotthard
Ludvig Esaias; Widing, Gotthard
Ludvig), landscape painter, still-
life painter, * 1.2.1883 Kyrkefalla
(Västergötland), † 1973 – S
□ Konstlex.; SvK; SvKL V;
ThB XXXV; Vollmer V.

Widing, *Gotthard Ludvig* (SvK) →
Widing, *Gotthard*

Widing, *Gotthard Ludvig Esaias* (SvKL V)
→ **Widing**, *Gotthard*

Widing, *Harald* (Widing, Harald Ragnar),
figure painter, landscape painter, marine
painter, master draughtsman, graphic
artist, * 17.7.1903 Karlstad, † 1984
Karlstad – S □ Konstlex.; SvK;
SvKL V; Vollmer V.

Widing, *Harald Ragnar* (SvKL V) →
Widing, *Harald*

Widing, *Rudolf*, graphic artist, painter,
master draughtsman, * 30.9.1852
Sundåsa (Gillberga socken), † about
1910 Vereinigte Staaten – S □ SvKL V.

Widing, *Tommy*, sculptor, * 15.3.1944
Stockholm – S □ Konstlex.; SvK;
SvKL V.

Widinghoff, *Ernst Folke*, painter, master
draughtsman, * 15.3.1920 Gävle – S
□ SvKL V.

Widinghoff, *Folke* → **Widinghoff**, *Ernst
Folke*

Widits, *Hans* (Beaulieu/Beyer) → **Weiditz**,
Hans (1475)

Widitz, *Barthélemy*, sculptor, * Meißen,
f. 1467 – F □ Beaulieu/Beyer.

Widitz, *Christoph* → **Weiditz**, *Christoph*
(1500)

Widitz, *Hans* → **Weiditz**, *Hans* (1475)

Widlicka, *Leopold* (Fuchs Maler 19.Jh.
Erg.-Bd II) → **Widliczka**, *Leopold*

Widliczka, *Leopold* (Widlizka, Leopold;
Widlicka, Leopold), portrait painter,
landscape painter, still-life painter,
* 14.11.1870 Wien, l. 1924 – A, USA
□ Falk; Fuchs Maler 19.Jh. Erg.-Bd II;
Fuchs Maler 19.Jh. IV; ThB XXXV.

Widlizka, *Leopold* (Falk) → **Widliczka**,
Leopold

Widlund, *August*, painter, * 10.5.1835,
l. 1855 – S □ SvKL V.

Widlund, *Carl* (Widlund, Carl Gustaf),
weaver, * 11.11.1887 Göteborg, † 1968
Karlstad – S □ Konstlex.; SvK;
SvKL V.

Widlund, *Carl Gustaf* (SvKL V) →
Widlund, *Carl*

Widlund, *Görel* → **Leijonhielm**, *Görel*

Widlund, *Nils*, painter, f. 1815 – S
□ SvKL V.

Widlund, *Vilhelm*, painter, master
draughtsman, * 1920 Stockholm – S
□ SvK.

Widmaier, *Eveline*, painter, * 1947
Strasbourg – F □ Bauer/Carpentier VI.

Widman, *Caspar*, goldsmith, maker of
silverwork, f. 1554, † 1590 Nürnberg (?)
– D □ Kat. Nürnberg.

Widman, *Georg* → **Witman**, *Georg*

Widman, *Hans*, painter, f. about 1575
– A □ ThB XXXV.

Widman, *Hanuš*, painter, f. 1603, l. 1606
– CZ □ Toman II.

Widman, *Ján Ernest*, carver, sculptor,
f. about 1715 – SK □ ArchAKL.

Widman, *Jiří* → **Widmann**, *Jiří*

Widman, *Johan*, faience painter, f. about
1766 – S □ SvKL V; ThB XXXV.

Widman, *Lazar* (Wiedemann, Lazar),
carver, sculptor, * 13.12.1697 Pilsen,
† 1768 or 1769 – CZ □ DA XXXIII;
Toman II.

Widman, *Leonhard*, goldsmith, * 1667
Nürnberg, † 1741 Nürnberg (?) – D, D
□ Kat. Nürnberg.

Widman, *Paulus*, goldsmith, maker of
silverwork, f. 1591, † 1610 Nürnberg (?)
– D □ Kat. Nürnberg.

Widman, *Veit* → **Witman**, *Veit*

Widmann (1701), sculptor, f. 1701 – CZ
□ ThB XXXV; Toman II.

Widmann (1713), architect, f. 1713,
l. 1716 – D □ ThB XXXV.

Widmann, *A. L.* (Rump) → **Widmann**,
Adam Ludwig

Widmann, *Adam Ludwig* (Widmann,
A. L.), painter, master draughtsman,
f. 1806, l. 1810 – D □ Feddersen;
Rump; ThB XXXV.

Widmann, *Antonín*, painter, f. 1771 – CZ
□ Toman II.

Widmann, *Balthasar*, goldsmith, f. 1567,
† 1610 – D □ ThB XXXV.

Widmann, *Benedikt* → **Widtmann**,
Benedikt

Widmann, *Bruno*, painter, * 4.5.1930
Montevideo – ROU □ PlástUrug II.

Widmann, *Caspar*, goldsmith, f. 1554,
† 1590 – D □ ThB XXXV.

Widmann, *Christian* → **Wiedemann**,
Christian (1680)

Widmann, *Conrad*, carver, f. 1488 – D
□ ThB XXXV.

Widmann, *David* → **Widemann**, *David*

Widmann, *Elias* → **Widemann**, *Elias*

Widmann, *Emmeram*, stucco worker,
* Rott (Inn), f. 1728, l. 1746 – D
□ Schnell/Schedler; ThB XXXV.

Widmann, *Federico* → **Vidman**, *Federico*

Widmann, *Franz* (1829) (Ries) →
Widmann, *Franz Paul*

Widmann, *Franz* (1846) (Fuchs Maler
19.Jh. IV) → **Widnmann**, *Franz*

Widmann, *Franz Paul* (Widmann, Franz
(1829)), portrait painter, miniature
painter, master draughtsman, * 2.4.1829
München-Haidhausen, † 17.1.1897
Traunstein (Ober-Bayern) – D □ Ries;
ThB XXXV.

Widmann, *Franz Xaver*, mason,
* 14.10.1792 München, l. about 1831
– D □ ThB XXXV.

Widmann, *Friedrich August Vitalis*
(Plüss/Tavel II) → **Widmann**, *Fritz
August Vitalis*

Widmann, *Fritz* (1511), carpenter, f. 1511
– D □ Sitzmann; ThB XXXV.

Widmann, *Fritz* (1869) (Ries) →
Widmann, *Fritz August Vitalis*

Widmann, *Fritz August Vitalis* (Widmann,
Fritz (1869); Widmann, Friedrich August
Vitalis), landscape painter, portrait
painter, illustrator, * 27.4.1869 Bern,
† 26.2.1937 Nidelbad (Rüschlikon) –
CH □ Brun III; Plüss/Tavel II; Ries;
ThB XXXV.

Widmann, *Georg* (1580), decorative
painter, f. 1580, l. 1594 – CZ
□ ThB XXXV.

Widmann, *Georg* (1889), landscape
painter, decorative painter, * 1889,
† 1909 – D □ Vollmer VI.

Widmann, *Georg Franz*, painter,
* 28.11.1858 München, l. after 1889
– D □ ThB XXXV.

Widmann, *Hans* → **Wittmann**, *Hans*
(1514)

Widmann, *Hans*, armourer, f. 1506,
l. 1519 – A □ ThB XXXV.

Widmann, *Irene*, painter, * 1919 – D
□ Nagel.

Widmann, *Jiří*, painter, f. 1580, † 1607
Jindřichův Hradec – CZ □ Toman II.

Widmann, *Johann* (1498) (Widmann,
Johann), cabinetmaker, f. 1498 – D
□ Sitzmann; ThB XXXV.

Widmann, *Johann* (1580), painter, f. about
1580 – D □ ThB XXXV.

Widmann, *Johann* (1877) (Widmann,
Johann (1)), sculptor, f. 1877 – A
□ ThB XXXV.

Widmann, *Johann Kaspar*, painter,
f. 1643, l. 1659 – D □ ThB XXXV.

Widmann, *Johanna*, portrait painter,
* 24.6.1871 Bern, † 1.1943 München
– D, CH □ Brun IV; ThB XXXV.

Widmann, *Josef*, painter, * 12.4.1855
München – D □ Münchner Maler IV;
ThB XXXV.

Widmann, *Joseph*, master draughtsman,
copper engraver, † 1801 Stuttgart – D
□ ThB XXXV.

Widmann, *Kristian* → **Widemann**,
Kristian (1679)

Widmann, *Lazar*, miniature sculptor, wood
carver, * about 1700 Pilsen, † 1746 or
1747 (?) or 1756 (?) Beneschau – CZ
□ ThB XXXV.

Widmann, *Matthäus*, miniature painter,
f. 1701 – D □ ThB XXXV.

Widmann, *Matthias*, mason, * 28.1.1749
Offenstetten (Nieder-Bayern), † 1.11.1825
München – D □ ThB XXXV.

Widmann, *Melchior*, goldsmith, f. 1611,
† 8.11.1622 – D □ ThB XXXV.

Widmann, *Niklas*, cabinetmaker, f. 1784
– D □ ThB XXXV.

Widmann, *Paul* → **Wiedemann**, *Paul*

Widmann, *Paulus*, goldsmith, f. 1591,
† 1610 – D □ ThB XXXV.

Widmann, *Sebast.*, painter, f. 1621 – A
□ ThB XXXV.

Widmann, *Štěpán*, miniature painter, f. 1556 – CZ ▭ Toman II.
Widmann, *Ulrich*, painter, f. 1481, l. 1497 – D ▭ Sitzmann; ThB XXXV.
Widmann, *Walther*, stage set designer, watercolourist, * 25.12.1891 Orăştie, † 1965 – RO, D ▭ Barbosa.
Widmann, *Willy*, graphic artist, illustrator, * 30.9.1908 Stuttgart – D ▭ Vollmer VI.
Widmannstetter, *Georg*, book printmaker, f. 1585, † 20.5.1618 Graz – A ▭ List.
Widmar, *Franz*, goldsmith(?), f. 1864, l. 1868 – A ▭ Neuwirth Lex. II.
Widmar, *Melchior*, painter, f. about 1680, † 1706 Gemona del Friuli – I ▭ ThB XXXV.
Widmark, *Adolf* → **Widmark**, *Henrik Adolf*
Widmark, *Bertil* → **Widmark**, *Gösta Bertil*
Widmark, *Bibbi* → **Widmark**, *Birgit Fredrika*
Widmark, *Birgit Fredrika*, textile artist, stage set designer, * 1.3.1920 Skellefteå – S ▭ SvK; SvKL V.
Widmark, *Camilla Agnora*, painter, sculptor, * 22.7.1887 Sandefjord, l. 1925 – S ▭ SvKL V.
Widmark, *Gösta Bertil*, painter, graphic artist, * 11.11.1925 Valsjöbyn – S ▭ SvKL V.
Widmark, *Gustaf* (Widmark, Gustaf Wilhelmsson), architect, sculptor, * 16.12.1885 Hälsingborg, † 4.1967 Nyhamnsläge – S ▭ SvK; SvKL V; Vollmer V.
Widmark, *Gustaf Wilhelmsson* (SvKL V) → **Widmark**, *Gustaf*
Widmark, *Henrik Adolf*, graphic artist, * 5.9.1833 Ljusdal, † 4.3.1889 Karlstad – S ▭ SvKL V.
Widmark, *Karin Ulrika*, book illustrator, * 19.11.1903 Söderhamn – S ▭ SvKL V.
Widmark, *Nora* → **Widmark**, *Camilla Agnora*
Widmark, *Ulrika* → **Widmark**, *Karin Ulrika*
Widmayer, *François-L.-Antoine*, architect, * 1828 Rolli (Schweiz), † before 1907 – F ▭ Delaire.
Widmayer, *Paul*, illustrator, landscape painter, silhouette artist, * 1856 Brüssel, l. before 1902 – B, D ▭ Ries.
Widmayer, *Theodor* (Wiedmaier, Wilhelm Theodor), genre painter, portrait painter, photographer, * 14.4.1828 Stuttgart, † 1883 Stuttgart – D ▭ Nagel; ThB XXXV.
Widmayer, *Wilh. Theodor* → **Widmayer**, *Theodor*
Widmer, *Adelheid* → **Widmer**, *Heidi*
Widmer, *Adolf* (Plüss/Tavel II) → **Widmer**, *Konrad Adolf*
Widmer, *Alfred*, architect, * 26.10.1879 Bern, l. after 1910 – CH ▭ ThB XXXV.
Widmer, *Erhard*, goldsmith, f. 2.3.1443 – CH ▭ Brun III.
Widmer, *Erlacher & Calini* → **Erlacher**, *Emanuel*
Widmer, *Franz Anton* → **Wittmer**, *Franz Anton*
Widmer, *Franz Friedrich* (Brun III; ThB XXXV) → **Widmer**, *Fritz*
Widmer, *Fritz* (Widmer, Franz Friedrich), architect, * 19.9.1870 Aarau, † 1943 Bern – CH ▭ Brun III; ThB XXXV; Vollmer V.

Widmer, *Gerhard*, painter, master draughtsman, graphic artist, * 3.10.1940 Wettingen – CH ▭ KVS.
Widmer, *Hans*, landscape painter, genre painter, portrait painter, * 22.7.1872 Bern, † 14.12.1925 Bern – CH ▭ Brun III; Plüss/Tavel II; ThB XXXV.
Widmer, *Hans Melchior*, painter, f. 1625, † 24.1.1639 – CH ▭ ThB XXXV.
Widmer, *Heidi*, painter, master draughtsman, photographer, * 2.5.1940 Muri (Aargau) – CH ▭ KVS; LZSK; Plüss/Tavel II.
Widmer, *Heinrich Leopold*, painter, lithographer, * 27.4.1888 Zürich, † 21.8.1980 Zürich – CH ▭ Brun IV.
Widmer, *Heinrich Waldemar* → **Widmer**, *Heiny*
Widmer, *Heiny*, painter, * 13.1.1927 Wettingen, † 4.10.1984 Aarau – CH ▭ Plüss/Tavel II.
Widmer, *Hermann*, painter, artisan, * 2.2.1871 Ehingen (Donau), l. 1909 – D ▭ ThB XXXV.
Widmer, *Isak*, painter, f. 18.6.1671 – CH ▭ Brun IV.
Widmer, *J.-Laurent*, sculptor, * 1842 or 1843 Schweiz, l. 24.8.1882 – USA ▭ Karel.
Widmer, *Katrin* → **Zurfluh**, *Katrin*
Widmer, *Konrad Adolf* (Widmer, Adolf), painter, graphic artist, * 11.2.1894 St. Gallen, † 4.9.1971 Zürich – CH ▭ LZSK; Plüss/Tavel II; Plüss/Tavel Nachtr..
Widmer, *Leonhard*, lithographer, * 1808 Meilen, l. 1862 – CH ▭ Brun III; ThB XXXV.
Widmer, *Marianne*, painter, master draughtsman, etcher, * 2.3.1959 Heimiswil – CH ▭ KVS.
Widmer, *Marietta*, painter, master draughtsman, * 22.7.1955 Müllheim (Thurgau) – CH ▭ KVS.
Widmer, *Max*, glass painter, mosaicist, sculptor, artisan, * 18.11.1910 Gränichen, † 7.3.1991 Gränichen – CH, EAK ▭ KVS; LZSK; Plüss/Tavel II.
Widmer, *Paul*, stonemason, f. 1470, † 1478 – A ▭ ThB XXXV.
Widmer, *Peter*, painter, sculptor, etcher, environmental artist, * 22.8.1943 Luzern – CH ▭ KVS; LZSK.
Widmer, *Philipp*, sculptor, * 24.10.1870 Killwangen (Schweiz) – D ▭ ThB XXXV.
Widmer, *Raymond*, painter, architect, * 12.7.1939 Neuchâtel – CH ▭ KVS.
Widmer, *Ruth*, painter, cartoonist, * 16.3.1950 Lugano – CH ▭ KVS.
Widmer, *Urs*, painter, graphic artist, sculptor, * 18.11.1956 Olten – CH ▭ KVS.
Widmer-Gass, *Emma*, painter, * 2.3.1914 Gipf-Oberfrick – CH ▭ KVS.
Widmer-Mikl, *Franziska*, painter, f. about 1958 – A ▭ Fuchs Maler 20.Jh. IV.
Widmer-Thalmann, *Elisabeth* → **Thalmann**, *Elisabeth*
Widmer-Witt, *Adolf* → **Widmer**, *Konrad Adolf*
Widmer-Witt, *Konrad Adolf* → **Widmer**, *Konrad Adolf*
Widmon, *Hanuš* → **Widman**, *Hanuš*
Widmoser, *Elfriede*, painter, * 25.7.1930 Meran – I ▭ Fuchs Maler 20.Jh. IV; Vollmer V.
Widmoser, *Josef*, glass painter, * 25.7.1911 Haiming (Tirol) – A ▭ Fuchs Maler 20.Jh. IV; ThB XXXV; Vollmer V.

Widney, *Gustavus C.*, painter, illustrator, * 27.11.1871 Polo (Illinois), l. 1913 – USA ▭ Falk.
Widnmann, *Franz* (Widmann, Franz (1846)), decorative painter, genre painter, master draughtsman, lithographer, * 5.3.1846 or 6.3.1846 Kipfenberg, † 28.8.1910 Rodeneck – D, A ▭ Fuchs Maler 19.Jh. IV; Münchner Maler IV; Ries; ThB XXXV.
Widnmann, *Julius*, landscape painter, genre painter, illustrator, * 8.2.1865 München, † 28.10.1930 Lindau – D ▭ Münchner Maler IV; Ries; ThB XXXV.
Widnmann, *Max*, graphic artist, * 28.2.1886 München, † 1963 Dachau – D ▭ Münchner Maler VI; ThB XXXV.
Widnmann, *Max von (Ritter)*, sculptor, * 16.10.1812 Eichstätt, † 6.3.1895 München – D ▭ DA XXXIII; ThB XXXV.
Wido, stonemason, f. about 1170 – A ▭ ThB XXXV.
Widon, *Franz Josef* → **Wiedon**, *Franz Josef*
Widra, *Josef Ant.* → **Vydra**, *Josef Ant.*
Widra. *Jan* → **Vydra**, *Jan*
Widrich, *Oswald* (Wittrich, Oswald), painter, * 5.4.1871 Wien, l. 1.10.1918 – A ▭ Fuchs Maler 19.Jh. Erg.-Bd II; Fuchs Maler 19.Jh. IV.
Widrig, *Hanspeter*, ceramist, * 23.1.1945 Küssnacht – CH, D ▭ KVS; WWCCA.
Widrin, *Joh. Peter* → **Widering**, *Peter*
Widrin, *Peter* → **Widering**, *Peter*
Widrug, copyist, f. 701 – IRL ▭ Bradley III.
Widstedt, *Gerda* (Zielfeldt, Gerda Amalia; Wistedt, Gerda), landscape painter, flower painter, * 4.12.1893 or 1894 Stockholm, † 1947 Södra Ljusterö – S ▭ SvK; SvKL V; Vollmer V.
Widstrand, *Carl August*, painter, * 15.10.1832, † 1870(?) Stockholm – S ▭ SvKL V.
Widstrand, *Carl Claes August* → **Widstrand**, *Carl August*
Widstrom, *Edward Frederick*, sculptor, master draughtsman, * 1.11.1903 Wallingford (Connecticut) – USA ▭ EAAm III; Falk.
Widt, *Emanuel de* → **Witte**, *Emanuel de*
Widt, *Frederik de* → **Wit**, *Frederik de*
Widt, *Manuel de* → **Witte**, *Emanuel de*
Widter, *Konrad*, sculptor, master draughtsman, medalist, * 28.6.1861 Wien, † 30.3.1904 Wien – A ▭ Ries; ThB XXXV.
Widtmann, *Andreas* → **Widemann**, *Andreas*
Widtmann, *Benedikt*, pewter caster, f. 1691, † 16.11.1739 – D ▭ ThB XXXV.
Widtmann, *Christian* → **Wiedemann**, *Christian* (1680)
Widtmann, *Elias* → **Widemann**, *Elias*
Widtmann, *Emmeram* → **Widmann**, *Emmeram*
Widtmann, *Hans*, mason, f. 1712, l. 1714 – D ▭ ThB XXXV.
Widtmann, *Hans Wolff*, painter, f. 1542 – D ▭ Sitzmann.
Widtmann, *Heimo*, architect, * 26.4.1930 Graz – A ▭ List.
Widtmann, *Jiří* → **Widmann**, *Jiří*
Widtmann, *Johannes*, painter, gilder, f. 1764, l. 1782 – H ▭ ThB XXXV.
Widtmann, *Ulrich*, painter, f. 1479 – D ▭ Sitzmann.

Widtmann, *Wolff Contz,* painter, f. 1503
– D ▭ Sitzmann.

Widy, *Nicolas-Louis-Jos.,* master
draughtsman, * 1843 Arlon, † 1903
– B, MEX ▭ Karel.

Wie, *Gustav,* painter, f. 1876, l. 1878 – D
▭ ThB XXXV.

Wiebach, *Hans-Ulrich,* caricaturist, * 1917
– D ▭ Flemig.

Wiebe, *August Leopold,* sculptor,
* 1790 Königsberg, l. 1832 – D
▭ ThB XXXV.

Wiebe, *David,* portrait painter, * about
1679 Wismar, l. 1704 – S ▭ SvKL V.

Wiebe, *Else* → **Dörwald,** *Else*

Wiebe, *Herman,* portrait painter, f. 1662,
† 1704 Wismar (?) – S ▭ SvKL V;
ThB XXXV.

Wiebeking, *Carl Friedrich von (Ritter),*
architect, cartographer, * 25.2.1762
Wollin, † 28.5.1842 München – D
▭ ThB XXXV.

Wiebekus, *Bartholomäus,* painter, * about
1651 Harzburg (?), l. 1687 – NL
▭ ThB XXXV.

Wiebel, *Centurio,* painter, * 23.1.1616 St.
Joachimsthal (Erzgebirge), † 9.8.1684
Dresden – D ▭ ThB XXXV.

Wiebel, *Friedrich August,* porcelain
painter, * about 1721 Dresden, l. 7.1755
– D ▭ Rückert.

Wiebel, *Herman,* turner, f. 1649, l. 1669
– D ▭ Focke.

Wiebel, *Hinrich,* turner, f. 1682, l. 1693
– D ▭ Focke.

Wiebel, *Johan,* turner, f. 1649, † 1.3.1672
– D ▭ Focke.

Wiebel, *Johann Christian,* porcelain
painter, * 1719 or 6.8.1719 Dresden,
† 18.12.1788 Meißen – D ▭ Rückert.

Wiebel, *Johann Gottfried,* figure painter,
porcelain painter, * 1746 Meißen,
l. 1.1.1798 – D ▭ Rückert.

Wiebels, *Herman* → **Wiebel,** *Herman*

Wiebels, *Hinrich* → **Wiebel,** *Hinrich*

Wiebels, *Johan* → **Wiebel,** *Johan*

Wieben, *Anna* (Wieben, Anna Elisabeth),
painter, batik artist, * 8.3.1898 Lund,
l. 1945 – DK, S ▭ SvKL V.

Wieben, *Anna Elisabeth* (SvKL V) →
Wieben, *Anna*

Wieben, *Anton,* landscape painter,
* 6.8.1894 Kopenhagen, † 3.7.1947
Hillerød – DK ▭ Vollmer V.

Wieben, *Jan,* ceramist, * 1958
Eckernförde – D ▭ WWCCA.

Wiebenga, *Elizabeth,* printmaker (?),
* 10.10.1930 Rotterdam (Zuid-Holland)
– NL ▭ Scheen II.

Wiebenga, *J. B.* (Waller) → **Wiebenga,**
Johannes Bernardus

Wiebenga, *Johannes Bernardus* (Wiebenga,
J. B.), linocut artist, master draughtsman,
painter, * 16.5.1905 Rotterdam (Zuid-
Holland) – NL ▭ Scheen II; Waller.

Wieber, *Christian,* goldsmith, f. 1569 – D
▭ ThB XXXV.

Wieber, *Franz Paul,* portrait painter,
* München, f. about 1814 – D
▭ ThB XXXV.

Wieber, *Hans,* carpenter, f. 1519 – D
▭ Sitzmann.

Wieberneit, *Gerson,* ceramist, * 1963 – D
▭ WWCCA.

Wiebers, *Peter* → **Wiber,** *Peter*

Wiebke, *Bartholt,* painter, * Hoorn (?),
f. 1679 – NL ▭ ThB XXXV.

Wiebking, *Edward,* painter, f. 1915 –
USA ▭ Falk.

Wiebking, *Heinrich,* painter, f. 1851 – D
▭ Wietek.

Wiebold, *Isaak August,* painter,
* about 1683, † 1747 Dresden – D
▭ ThB XXXV.

Wiebrand, architect, f. 1666, l. 1670 – D
▭ ThB XXXV.

Wieçek, *Magdalena,* sculptor, * 23.7.1924
Katowice – PL ▭ DA XXXIII.

Wiechel, *Herberth,* master draughtsman,
* 18.6.1894 Norrköping, † 1.8.1965
Norrköping – S ▭ SvKL V.

Wiechmann, *Helmut,* poster artist,
* 1.6.1931 Hamburg – D ▭ Vollmer VI.

Wiechmann, *Rolf,* caricaturist, news
illustrator, * 1928 Schwerin – D
▭ Flemig.

Wieck, *Hildegard,* painter, * 1930 – D
▭ Nagel.

Wieck, *Karl,* painter, * 8.6.1881 (Burg)
Landeck (Emmendingen), † 10.7.1915
Karlsruhe – D, F ▭ ThB XXXV.

Wieck, *Ludwig von,* architect,
* 13.6.1873 Medebach (Westfalen) –
D ▭ ThB XXXV.

Wieck, *Nigel van* (Spalding) →
VanWieck, *Nigel*

Wieckmann, *Irmgard* → **Sabrowski,**
Irmgard

Wieczorek, *Max,* landscape painter,
portrait painter, * 22.11.1863 Breslau,
† 25.9.1955 Pasadena (California) –
USA, D ▭ EAAm III; Falk; Hughes;
ThB XXXV; Vollmer V.

Wied, *Anton* (Vid, Antonij), painter,
cartographer, * 1500 or 1508
Deutschland, † 21.1.1558 Danzig – D,
PL, LT ▭ ChudSSSR II; ThB XXXV.

Wied zu Neuwied, *Max von* (Prinz) (ThB
XXXV) → **Max von Wied zu Neuwied**
(Prinz)

Wiede, *Anton* → **Wied,** *Anton*

Wiede, *Ingvar* (Wiede, Sven Ingvar),
painter, * 23.12.1921 Alingsås – S
▭ Konstlex.; SvK; SvKL V.

Wiede, *Naëmi,* painter, * 3.2.1895
Alingsås, l. 1964 – S ▭ Konstlex.;
SvK; SvKL V.

Wiede, *Sven Ingvar* (SvKL V) → **Wiede,**
Ingvar

Wiedebusch, *Ingeborg,* graphic artist,
advertising graphic designer, * 24.9.1925
Braunschweig – D ▭ Vollmer VI.

Wiedecke, *Olga,* painter, etcher,
* 4.9.1913 Aurach (Ansbach), † 1994
Kiel – D ▭ Wolff-Thomsen.

Wiedekehr, *Gido* (LZSK) → **Wiederkehr,**
Gido

Wiedel, *Jean,* master draughtsman,
copper engraver, f. about 1720 – D,
I ▭ ThB XXXV.

Wiedel, *Josephine Maria,* painter,
* 24.7.1905 Rinkuln (Talsen or Kurland)
– EW, D ▭ Hagen.

Wiedemann, *Alexander,* figure painter,
* 1905 – D ▭ Vollmer V.

Wiedemann, *Alfons,* pewter caster,
* 17.3.1885, l. 1934 – CH ▭ Bossard.

Wiedemann, *Anton Franz* → **Widemann,**
Anton Franz

Wiedemann, *Antonín* → **Widemann,**
Antonín (1761)

Wiedemann, *Carl Hermann,* ornamental
draughtsman, * 1822 Dresden, † 1859
Dresden – D ▭ ThB XXXV.

Wiedemann, *Christian* (1680), architect,
stucco worker, * about 1680
Donauwörth (?), † 21.9.1739 Elchingen
– D ▭ ThB XXXV.

Wiedemann, *Christian* (1747), painter,
* about 1747, † 1.5.1790 – D
▭ ThB XXXV.

Wiedemann, *Christina* → **Bachmann,**
Christina

Wiedemann, *Dominikus,* mason, f. 1748,
l. about 1759 – D ▭ ThB XXXV.

Wiedemann, *Elias* → **Widemann,** *Elias*

Wiedemann, *Ernst,* portrait miniaturist,
* about 1806, † 29.3.1830 – PL
▭ ThB XXXV.

Wiedemann, *Franz Anton,* stucco
worker, * 10.11.1752, l. 1779 – D
▭ ThB XXXV.

Wiedemann, *Franz Josef,* pewter caster,
* 4.10.1846, † 25.6.1919 – CH
▭ Bossard.

Wiedemann, *Franz Joseph* → **Widemann,**
Franz Joseph

Wiedemann, *Guillermo* (DA XXXIII;
EAAm III; Ortega Ricaurte) →
Wiedemann, *Wilhelm Egon*

Wiedemann, *Hans* (1559), painter, f. 1559
– D ▭ ThB XXXV.

Wiedemann, *Hans* (1924), painter,
* 1924 Neustadt (Weinstraße) – D
▭ Vollmer V.

Wiedemann, *Ignaz,* goldsmith, f. 1859,
l. 1903 – A ▭ Neuwirth Lex. II.

Wiedemann, *J.,* goldsmith (?), f. 1885,
l. 1899 – A ▭ Neuwirth Lex. II.

Wiedemann, *Johann Baptist,* architect,
mason, f. 1731, † 24.1.1773 Donauwörth
– D ▭ ThB XXXV.

Wiedemann, *Johann Georg,* stucco worker,
* before 9.8.1765 Utting (Ammersee),
† 29.10.1827 Philippsruh (Hanau) – D
▭ Schnell/Schedler.

Wiedemann, *Johannes,* painter, f. 1490,
l. 1518 – D ▭ ThB XXXV.

Wiedemann, *Josef* (1864),
goldsmith (?), f. 1864, l. 1874 – A
▭ Neuwirth Lex. II.

Wiedemann, *Josef* (1910), architect,
graphic artist, sculptor, * 15.10.1910
München – D ▭ Vollmer V.

Wiedemann, *Joseph* (1687), stucco
worker, * Wessobrunn (?), f. 1687 –
D ▭ Schnell/Schedler.

Wiedemann, *Joseph* (1819) (Wiedemann,
Joseph), instrument maker, * 1819
Zusamzell, † 1868 Bamberg – D
▭ Sitzmann.

Wiedemann, *Karl,* goldsmith, maker
of silverwork, jeweller, f. 1908 – A
▭ Neuwirth Lex. II.

Wiedemann, *Lenhart,* sculptor,
cabinetmaker, f. 1513 – D
▭ ThB XXXV.

Wiedemann, *Lorenz,* cabinetmaker,
f. about 1750 – D ▭ ThB XXXV.

Wiedemann, *Ludwig,* coppersmith,
copper founder, * about 1690
Nördlingen, † 1754 Kopenhagen – D
▭ ThB XXXV.

Wiedemann, *Ludwig Siegmund,* goldsmith,
f. 1711, l. 1747 – D ▭ ThB XXXV.

Wiedemann, *Michael,* mason,
* 2.10.1661 Unterelchingen (Ulm),
† 16.10.1703 Unterelchingen (Ulm) – D
▭ ThB XXXV.

Wiedemann, *Nikodem,* sculptor, * about
1738 Odrau, † 9.1.1772 – CZ
▭ ThB XXXV; Toman II.

Wiedemann, *Otto,* painter, silhouette
cutter, * 23.12.1869 Greifswald, l. 1917
– D ▭ Ries; SvKL V.

Wiedemann, *Otto Hermann* →
Wiedemann, *Otto*

Wiedemann, *Paul,* stonemason, f. 1556,
l. 1568 – D ▭ ThB XXXV.

Wiedemann, *Simon* → Wiedmann, *Simon*

Wiedemann, *Walter*, painter, * 12.11.1908 Lipnice – CZ ⮞ Toman II.

Wiedemann, *Wilhelm Egon* (Wiedemann, Guillermo), watercolourist, * 1905 München, † 25.1.1969 Key Biscayne – D, CO ⮞ DA XXXIII; EAAm III; Ortega Ricaurte; Vollmer VI.

Wiedemann-Gabler, *Edel*, painter, graphic artist, * 1924 Frankenstein – D ⮞ BildKueFfm.

Wieden, *Christgoph*, porcelain artist, * Freiberg (Sachsen) (?), † 31.8.1717 Meißen – D ⮞ Rückert.

Wieden, *Jul. Ant.*, goldsmith, maker of silverwork, jeweller, f. 1908 – A ⮞ Neuwirth Lex. II.

Wieden, *Julius (1867)*, goldsmith (?), f. 1867 – A ⮞ Neuwirth Lex. II.

Wieden, *Julius (1887)*, goldsmith, jeweller, f. 1887, l. 1910 – A ⮞ Neuwirth Lex. II.

Wieden, *Ludvík* (Toman II) → Wieden, *Ludwig*

Wieden, *Ludwig* (Wieden, Ludvík), portrait painter, landscape painter, still-life painter, * 10.10.1869 or 10.11.1869 Blumenau (Mähren), † 20.8.1947 Gmunden – A ⮞ Davidson II.2; Fuchs Maler 19.Jh. IV; ThB XXXV; Toman II; Vollmer V.

Wieden, *Wenzel* (DPB II) → Wieden, *Wenzelaus*

Wieden, *Wenzelaus* (Wieden, Wenzel), marine painter, * 1769 Langenau, † 1814 Oostende – B, PL ⮞ Brewington; DPB II.

Wieden-Veit, *Grete*, genre painter, landscape painter, still-life painter, * 21.10.1879 Wien, † 12.4.1959 Wien – A ⮞ Fuchs Maler 19.Jh. Erg.-Bd II; Fuchs Maler 19.Jh. IV; ThB XXXV.

Wiedenfeld, *Hugo von (Ritter)*, architect, * 3.4.1852 Wien, l. 1896 – A ⮞ ThB XXXV.

Wiedenhofer, *Oskar*, portrait painter, genre painter, * 29.12.1889 Bozen, l. 1926 – A, I, D ⮞ Davidson II.2; Fuchs Geb. Jgg. II; ThB XXXV; Vollmer V.

Wiedenhofer, *Peter*, painter, graphic artist, * 5.4.1939 München – I ⮞ Fuchs Maler 20.Jh. IV; Vollmer V.

Wiedenhuber, *Hans*, pewter caster, f. 1573, l. 1582 – CH ⮞ Bossard.

Wiedenmann, *Christian* → Wiedemann, *Christian* (1680)

Wiedenmann, *Edmund* → Widemann, *Edmund*

Wiedenmann, *Jochen*, painter, * 1958 Sulz (Neckar) – D ⮞ Nagel.

Wiedenmann, *Joh. Edmund* → Widemann, *Edmund*

Wiedenmann, *Michael* → Wiedemann, *Michael*

Wiederanders, *Max*, architect, artisan, master draughtsman, * 9.1890, l. before 1962 – D ⮞ Vollmer VI.

Wiederhold, *Carl*, painter, * 2.8.1863 or 2.8.1865 Hannover, † 1961 Hannover – D ⮞ Davidson II.2; ThB XXXV; Vollmer V.

Wiederhold, *Heinrich*, master draughtsman, watercolourist, l. 1979 – D ⮞ Wietek.

Wiederhold, *Konrad*, portrait painter, * 27.5.1868 Insterburg – PL, D ⮞ ThB XXXV.

Wiederhold, *Martin* (?) → Wiederhold, *Mauritius*

Wiederhold, *Mauritius*, painter, * about 1677, † 23.10.1732 Mannheim – D ⮞ ThB XXXV.

Wiederholt, *C.*, copper engraver, f. 1806 – D ⮞ ThB XXXV.

Wiederhut, *C.*, painter, f. 1803 – D ⮞ ThB XXXV.

Wiederkehr, *Alfons*, architect, * 1915 – CH ⮞ Vollmer VI.

Wiederkehr, *Balthasar* → Widerkehr, *Balthasar*

Wiederkehr, *Emil*, sculptor, medalist, goldsmith, * 15.9.1898 Luzern, † 10.9.1963 Luzern – CH ⮞ Plüss/Tavel II; Vollmer V.

Wiederkehr, *Franz Xaver* → Widerkehr, *Franz Xaver*

Wiederkehr, *Gido* (Wiedekehr, Gido), painter, screen printer, collagist, * 8.11.1941 Rothrist – CH ⮞ KVS; LZSK; Plüss/Tavel II.

Wiederkehr, *Hans Georg* (Brun III) → Widerkehr, *Hans Georg*

Wiederkehr, *Joseph* (Brun III) → Widerkehr, *Joseph*

Wiederkehr, *Max*, sculptor, master draughtsman, painter, * 14.9.1935 Zürich – CH ⮞ KVS; Plüss/Tavel II.

Wiederkehr, *Peter*, painter, sculptor, architect, * 25.12.1931 Luzern – CH ⮞ KVS.

Wiedermann, *Georg*, landscape painter, * 1795, † 14.10.1825 Wien – A ⮞ Fuchs Maler 19.Jh. IV; ThB XXXV.

Wiedermann, *Joh. Leonhard* → Widenmann, *Joh. Leonhard*

Wiedermann, *Nikodem* → Wiedemann, *Nikodem*

Wiederroth, *Herbert*, book designer, typographer, * 29.3.1906 Leipzig – D ⮞ Vollmer VI.

Wiedersheim-Paul, *Hedda* → Wiedersheim-Paul, *Hedda Karin*

Wiedersheim-Paul, *Hedda Karin*, painter, master draughtsman, silhouette cutter, * 28.9.1902 Berlin – S ⮞ SvKL V.

Wiedersheim-Paul, *Holger* (Wiedersheim-Paul, Holger Jürgen), painter, graphic artist, sculptor, master draughtsman, designer, * 12.5.1907 Berlin, † 1970 Rönninge – D, S ⮞ Konstlex.; SvK; SvKL V.

Wiedersheim-Paul, *Holger Jürgen* (SvKL V) → Wiedersheim-Paul, *Holger*

Wiederspeck, *Josef*, goldsmith, f. 1801 – A ⮞ ThB XXXV.

Wiedewelt, *Hans*, architect, * 1646 Meißen (?), † 1730 or 1739 – DK, D ⮞ ThB XXXV.

Wiedewelt, *Johannes*, sculptor, * 1.7.1731 or 1.9.1731 Kopenhagen, † 14.12.1802 or 17.12.1802 Kopenhagen – DK ⮞ DA XXXIII; ELU IV; ThB XXXV.

Wiedewelt, *Just*, sculptor, * 18.11.1677 Kopenhagen, † 8.9.1757 Kopenhagen – DK, F ⮞ ThB XXXV.

Wiedh, *Anshelm*, painter, * 8.4.1897 Stockholm, l. before 1974 – S ⮞ SvK; SvKL V.

Wiedh, *Johan Leonard Larsson* → Wiedh, *Leonard*

Wiedh, *Leonard*, painter, * 6.4.1866 Ransäter, † 25.2.1938 Dragsmark – S ⮞ SvK; SvKL V.

Wiedhopf, *Etta L. W.*, painter, f. 1925 – USA ⮞ Falk.

Wiedhopf, *Paul* (Wiedhopf, Pavel), architect, * Nikolsburg (Mähren) (?), f. 1766, l. 1802 – CZ ⮞ ThB XXXV; Toman II.

Wiedhopf, *Pavel* (Toman II) → Wiedhopf, *Paul*

Wiedijk, *Christiaan*, watercolourist, master draughtsman, * 12.12.1905 Graft (Noord-Holland) – NL ⮞ Scheen II.

Wieding-Kalz, *Maria*, ceramist, * 1956 Holtwick – D ⮞ WWCCA.

Wiedmaier, *Theodor* → Widmayer, *Theodor*

Wiedmaier, *Wilh. Theodor* → Widmayer, *Theodor*

Wiedmaier, *Wilhelm Theodor* (Nagel) → Widmayer, *Theodor*

Wiedmann, painter, copper engraver, * about 1771 Sandersdorf, † 1796 Düsseldorf – D ⮞ ThB XXXV.

Wiedmann, *Anton Franz* → Widemann, *Anton Franz*

Wiedmann, *Georg*, glass painter, f. 1589 – D ⮞ ThB XXXV.

Wiedmann, *Hanns (1938)* (Wiedmann, Hans; Wiedmann, Hanns), graphic artist, caricaturist, f. before 1938 – D ⮞ Davidson II.2; Vollmer VI.

Wiedmann, *Hans* (Davidson II.2) → Wiedmann, *Hanns (1938)*

Wiedmann, *Hans (1946)* (Wiedmann, Hans (Junior)), ceramist, * 1946 – D ⮞ WWCCA.

Wiedmann, *Karl*, glass artist, * 1905 Kuchen – D, F ⮞ WWCGA.

Wiedmann, *Lorenz* → Witman, *Lorenz*

Wiedmann, *Simon*, architect, f. 1675, † 23.1.1700 Breslau – PL ⮞ ThB XXXV.

Wiedmann, *Willy*, painter, graphic artist, * 1929 Ettlingen – D ⮞ Nagel.

Wiedmer, *Louis*, painter, f. 1951 – CH, P ⮞ Pamplona.

Wiedmer, *Melanie*, painter, f. about 1948 – A ⮞ Fuchs Maler 20.Jh. IV.

Wiedmer, *Paul*, sculptor, lithographer, conceptual artist, * 1.2.1947 Burgdorf – CH ⮞ KVS; LZSK.

Wiedner, *Carl Friedrich*, plasterer, painter, * 2.1732 Dresden, † 22.6.1771 Meißen – D ⮞ Rückert.

Wiedner, *Carlos* → Wiedner, *Conrado*

Wiedner, *Conrado*, master draughtsman, illustrator, f. 1900, † about 1945 Buenos Aires – RA ⮞ EAAm III.

Wiedon, *František Josef* (Toman II) → Wiedon, *Franz Josef*

Wiedon, *Franz Josef* (Wiedon, František Josef), painter, * 1703, † about 1782 Wien – A ⮞ ThB XXXV; Toman II.

Wiedorn, *Thomas*, painter, * 13.11.1893 Wien, † 24.6.1963 St. Marein (Steiermark) – A ⮞ Fuchs Geb. Jgg. II.

Wiedt, *Anton* → Wied, *Anton*

Wiedt, *Johann von der*, goldsmith, f. 1470, † 1515 – D ⮞ Zülch.

Wiedweger, *Josef*, altar architect, f. about 1844 – A ⮞ ThB XXXV.

Wiegand (1246) (Wiegand), architect, f. 1246 – D ⮞ ThB XXXV.

Wiegand (1894) (Wiegand), porcelain painter (?), f. 1894 – D ⮞ Neuwirth II.

Wiegand, *A. C.*, porcelain painter (?), f. 1894 – D ⮞ Neuwirth II.

Wiegand, *Albert* (DA XXXIII) → Wigand, *Albert*

Wiegand, *Balthasar* → Wigand, *Balthasar*

Wiegand, *Carl Wilhelm*, porcelain painter, f. 1820, l. 1832 – D ⮞ Neuwirth II.

Wiegand, *Charmion von* (Vollmer V) → VonWiegand, *Charmion*

Wiegand, *Christ. Daniel Gotthelf*, porcelain painter, f. 1790, l. 1791 – D ⮞ ThB XXXV.

Wiegand, *Christian Friedrich,* painter, copper engraver, * 3.6.1752 Leipzig, † 6.6.1832 Leipzig – D ⊐⊐ ThB XXXV.

Wiegand, *Cornelius* → **Wiegand,** *Wilhelm Cornelius*

Wiegand, *Ede* → **Wigand,** *Ede*

Wiegand, *Edith,* painter, * 1891 Pancsova, l. before 1915 – H ⊐⊐ MagyFestAdat.

Wiegand, *Frieda,* graphic artist, * 1911 Darmstadt – D ⊐⊐ Vollmer VI.

Wiegand, *Gerd,* architect, f. before 1957 – D ⊐⊐ Vollmer VI.

Wiegand, *Gottfried,* cartoonist, painter, graphic artist, * 1926 Leipzig – D ⊐⊐ Flemig; Vollmer V.

Wiegand, *Gustav Adolph,* painter, * 2.10.1870 Bremen, † 3.11.1937 Old Chatham (New York) – USA ⊐⊐ EAAm III; Falk; ThB XXXV.

Wiegand, *Hans,* landscape painter, etcher, * 1890 Merseburg, † 2.1915 – D ⊐⊐ ThB XXXV.

Wiegand, *Hyacinth,* architect, f. 1765 – D ⊐⊐ ThB XXXV.

Wiegand, *Johannes,* porcelain turner, f. 1807 – D ⊐⊐ ThB XXXV.

Wiegand, *L.,* porcelain painter (?), f. 1875, l. 1907 – D ⊐⊐ Neuwirth II.

Wiegand, *Martel,* painter, * 1922 Düsseldorf – D ⊐⊐ KüNRW VI.

Wiegand, *Martin,* sculptor, painter, * 27.11.1867 Ilmenau – D ⊐⊐ ThB XXXV.

Wiegand, *N. G.,* painter, f. 1869 – GB ⊐⊐ Wood.

Wiegand, *Ottilie,* porcelain painter (?), f. 1894 – D ⊐⊐ Neuwirth II.

Wiegand, *W. J.,* master draughtsman, f. 1869, l. 1882 – GB ⊐⊐ Houfe; Wood.

Wiegand, *W. Paul,* still-life painter, f. 1854, l. 1866 – GB ⊐⊐ Johnson II; Pavière III.1; Wood.

Wiegand, *Wilhelm Cornelius,* form cutter, pattern designer (?), * about 1778 (?), † 30.6.1820 (?) Stockholm – S ⊐⊐ SvKL V.

Wiegand, *Willy,* graphic artist, typeface artist, * 1884 – D ⊐⊐ ThB XXXV.

Wiegandt, *Bernhard,* painter, stage set designer, * 13.3.1851 Köln, † 28.3.1918 Ellen (Bremen) – D ⊐⊐ ThB XXXV.

Wiegandt, *Else,* animal painter, graphic artist, * 30.12.1894 Bremen, l. before 1961 – D ⊐⊐ ThB XXXV; Vollmer V.

Wiegandt, *Hans,* horse painter, graphic artist, * 8.4.1915 – D ⊐⊐ Vollmer V.

Wiegant, *Jacoba Maria Alphonsa,* painter, master draughtsman, * 27.10.1898 Amsterdam (Noord-Holland), l. before 1970 – NL ⊐⊐ Scheen II.

Wiegel, *Günter,* typeface artist, master draughtsman, typographer, * 1927 Frankfurt (Main) – D ⊐⊐ BildKueFfm.

Wiegel, *Heinz,* wood sculptor, * 3.9.1905 Kassel – D ⊐⊐ Vollmer V.

Wiegel, *Saxo Vilhelm August,* painter, * 5.1.1843 Kopenhagen, l. about 1880 – DK, USA ⊐⊐ ThB XXXV.

Wiegeland, *Luis E.,* master draughtsman, lithographer, * Hamburg, f. 1843, l. 1866 – ROU, D ⊐⊐ EAAm III.

Wiegele, *Edwin,* painter, graphic artist, * 20.8.1954 Villach – A ⊐⊐ Fuchs Maler 20.Jh. IV.

Wiegele, *Felix,* sculptor, * 13.5.1932 Klagenfurt – A ⊐⊐ List.

Wiegele, *Franz,* painter, graphic artist, modeller, * 23.2.1887 Nötsch (Kärnten), † 12.12.1944 Nötsch (Kärnten) – A, CH ⊐⊐ DA XXXIII; Fuchs Geb. Jgg. II; List; ThB XXXV; Vollmer V.

Wiegels, *C.* (Wiegels, G.), painter, * about 1875 Düsseldorf, † 1905 or 1907 Paris – D, F ⊐⊐ Schurr IV; ThB XXXV.

Wiegels, *G.* (Schurr IV) → **Wiegels,** *C.*

Wiéger, *Emile,* architect, * 1830 Straßburg, l. after 1857 – F ⊐⊐ Delaire.

Wieger, *Wilhelm,* painter, graphic artist, * 2.5.1890, l. before 1961 – D ⊐⊐ ThB XXXV; Vollmer V.

Wiegers, *Franz,* painter, * 19.4.1918 Groningen (Groningen) – NL ⊐⊐ Scheen II.

Wiegers, *Jan,* sculptor, etcher, woodcutter, lithographer, watercolourist, master draughtsman, * 31.7.1893 Oldehove (Groningen) or Kommerzijl (Groningen), † 30.11.1959 Amsterdam (Noord-Holland) – NL, CH ⊐⊐ DA XXXIII; Mak van Waay; Scheen II; ThB XXXV; Vollmer V; Waller.

Wiegersma, *Friso,* gobelin weaver, decorative artist, painter, * 14.10.1925 Deurne (Noord-Brabant) – NL ⊐⊐ Scheen II.

Wiegersma, *Hendrik* → **Wiegersma,** *Hendrik Josephus Maria*

Wiegersma, *Hendrik J. N.* (Mak van Waay) → **Wiegersma,** *Hendrik Josephus Maria*

Wiegersma, *Hendrik Josephus Maria* (Wiegersma, Hendrik J. N.; Wiegersma, Henk), book illustrator, glass painter, master draughtsman, sculptor, ceramist, * 7.10.1891 Lith (Noord-Brabant), † 6.4.1969 Deurne (Noord-Brabant) – NL ⊐⊐ Mak van Waay; Scheen II; ThB XXXV; Vollmer V.

Wiegersma, *Henk* (ThB XXXV; Vollmer V) → **Wiegersma,** *Hendrik Josephus Maria*

Wiegersma, *Pieter,* glass artist, carpet artist, * 2.7.1920 Deurne (Noord-Brabant) – NL ⊐⊐ Mak van Waay; Scheen II.

Wiegersma, *Sjoukje* (Shekel), sculptor, * 5.3.1936 Maartensdijk (Utrecht) – NL, I ⊐⊐ Scheen II; Scheen II (Nachtr.).

Wiegert, *W.,* porcelain painter (?), f. 1894 – D ⊐⊐ Neuwirth II.

Wieghardt, *Paul,* painter, * 26.8.1897, † 1969 – D, USA ⊐⊐ Falk; Vollmer V.

Wieghe, *Paeschier van der* → **Wieghe,** *Pasquier van der*

Wieghe, *Pasquier van der,* illuminator, f. 1457, l. 1479 – B, NL ⊐⊐ ThB XXXV.

Wieghels, *G.* → **Wiegels,** *C.*

Wieghorst, *Olaf,* horse painter, illustrator, sculptor, * 1899, l. 1955 – DK, USA ⊐⊐ Falk; Samuels.

Wiegk, *Leo,* wood sculptor, f. 1586 – D ⊐⊐ ThB XXXV.

Wiegk, *Otto,* painter, f. 1911, † 29.12.1914 Erlangen – D ⊐⊐ ThB XXXV.

Wiegleb, *Georg Ernst (1696)* (Wiegleb, Georg Ernst (1)), instrument maker, * 1696 Wilhermsdorf, † 1.9.1768 Schney – D ⊐⊐ Sitzmann.

Wiegleb, *Georg Ernst (1735)* (Wiegleb, Georg Ernst (2)), instrument maker, * 1735 Wilhermsdorf, † 30.3.1814 Schney – D ⊐⊐ Sitzmann.

Wiegleb, *Joh. Conrad,* instrument maker, * 2.7.1769 Schney, † 30.3.1851 Schney – D ⊐⊐ Sitzmann.

Wiegleb, *Joh. Wilhelm,* instrument maker, * 17.4.1783 Bayreuth, l. 1815 – D ⊐⊐ Sitzmann.

Wiegleb, *Johann,* instrument maker, f. 1849, l. 1875 – D ⊐⊐ Sitzmann.

Wiegleb, *Johann Christoph,* instrument maker, * about 1670 Obersteinach (Hessen), † 1749 Ansbach (?) – D ⊐⊐ Sitzmann.

Wiegman, *Christina Maria Cornelia,* watercolourist, master draughtsman, lithographer, wood engraver, * 13.3.1913 Amsterdam (Noord-Holland) – NL, F ⊐⊐ Scheen II.

Wiegman, *Diet* → **Wiegman,** *Emil*

Wiegman, *Emil,* monumental artist, designer, * 24.1.1944 Schiedam (Zuid-Holland) – NL ⊐⊐ Scheen II (Nachtr.).

Wiegman, *Gerard* → **Wiegman,** *Gerardus*

Wiegman, *Gerardus,* landscape painter, * 16.9.1875 Delfshaven (Zuid-Holland), † 28.6.1964 Schiedam (Zuid-Holland) – NL ⊐⊐ Mak van Waay; Scheen II; Vollmer V.

Wiegman, *Jan* (ThB XXXV; Vollmer V) → **Wiegman,** *Johannes Petrus Antonius*

Wiegman, *Johannes Petrus Antonius* (Wiegman, Jan), graphic artist, painter, silhouette cutter, illustrator, master draughtsman, * about 11.2.1884 Zwolle (Overijssel), † 20.9.1963 Heemstede (Noord-Holland) – NL ⊐⊐ Mak van Waay; Scheen II; ThB XXXV; Vollmer V.

Wiegman, *Mattheus Johannes* → **Wiegman,** *Mattheus Johannes Marie*

Wiegman, *Mattheus Johannes Marie* (Wiegman, Matthieu), lithographer, stage set designer, woodcutter, master draughtsman, watercolourist, * 31.5.1886 Zwolle (Overijssel), l. before 1970 – NL ⊐⊐ Mak van Waay; Scheen II; ThB XXXV; Vollmer V; Waller.

Wiegman, *Matthieu* (Mak van Waay; ThB XXXV; Vollmer V) → **Wiegman,** *Mattheus Johannes Marie*

Wiegman, *Petrus Cornelis Constant* (Waller) → **Wiegman,** *Petrus Cornelus Constant*

Wiegman, *Petrus Cornelis Constantin* → **Wiegman,** *Petrus Cornelus Constant*

Wiegman, *Petrus Cornelus Constant* (Wiegman, Piet; Wiegman, Petrus Cornelis Constant), painter, ceramist, woodcutter, lithographer, master draughtsman, * 18.4.1885 Zwolle (Overijssel), † 30.9.1963 Alkmaar (Noord-Holland) – NL ⊐⊐ Mak van Waay; Scheen II; ThB XXXV; Vollmer V; Waller.

Wiegman, *Petrus Jacobus Maria,* painter, master draughtsman, etcher, * 25.6.1930 Heemstede (Noord-Holland) – NL ⊐⊐ Scheen II.

Wiegman, *Piet* (Mak van Waay; ThB XXXV; Vollmer V) → **Wiegman,** *Petrus Cornelus Constant*

Wiegman, *Piet* → **Wiegman,** *Petrus Jacobus Maria*

Wiegman, *Theo* → **Wiegman,** *Theodorus Henry*

Wiegman, *Theodorus Henry,* watercolourist, master draughtsman, lithographer, * 30.5.1908 Rotterdam (Zuid-Holland) – NL ⊐⊐ Scheen II.

Wiegman, *Tia* → **Wiegman,** *Christina Maria Cornelia*

Wiegmann, *Alfred,* painter, etcher, * 27.4.1886 Essen, l. before 1942 – D ⊐⊐ ThB XXXV; Wietek.

Wiegmann, *Genni* → **Wiegmann,** *Jenny*

Wiegmann, *Jenny* (Genni, Mucchi Wiegmann), sculptor, artisan, designer, * 1.12.1895 Berlin-Spandau, † 2.7.1969 Berlin-Buch – I, D ⊐⊐ DizBolaffiScult; Edouard-Joseph III; ThB XXXV; Vollmer V.

Wiegmann, *Marie,* painter, * 7.11.1826
Silberberg (Schlesien), † 4.12.1893
Düsseldorf – D ⊡ ThB XXXV.
Wiegmann, *Rudolf,* architect, veduta
painter, etcher, lithographer, * 17.4.1804
Adensen, † 17.4.1865 Düsseldorf – D
⊡ ThB XXXV.
Wiegmann, *Wilhelm,* history painter,
illustrator, mosaicist, * 17.11.1851
Berlin, l. before 1912 – D ⊡ Ries;
ThB XXXV.
Wiegmann-Mucchi, *Genni* → **Wiegmann,**
Jenny
Wiegmann-Mucchi, *Jenny* → **Wiegmann,**
Jenny
Wiegmans, *Willem* → **Wiegmans,** *Willem*
Leendert
Wiegmans, *Willem Leendert,* painter,
* 24.10.1892 or 28.10.1892 Amsterdam
(Noord-Holland), † 13.7.1942 Utrecht
(Utrecht) – NL ⊡ Mak van Waay;
Scheen II; Vollmer V.
Wiegoldt, *Christoph* → **Wiegolt,** *Christoph*
Wiegolt, *Christoph,* bell founder, pewter
caster, f. 1605 – D ⊡ ThB XXXV.
Wieh, *J. N.,* founder, f. 1800 – D
⊡ ThB XXXV.
Wiehe, *August,* porcelain painter, f. 1818,
l. 1830 – D ⊡ ThB XXXV.
Wiehe, *Carl Vilhelm* (Wiehe, Carl
Wilhelm), porcelain painter, * 8.11.1788
Kopenhagen, † 17.2.1867 Kopenhagen
– DK ⊡ Neuwirth II; ThB XXXV.
Wiehe, *Carl Wilhelm* (Neuwirth II) →
Wiehe, *Carl Vilhelm*
Wiehe, *Ernst,* architect, restorer,
* 17.11.1842 Braunschweig, † 1.8.1894
Bad Reichenhall – D ⊡ ThB XXXV.
Wiehe, *Karen* → **Lehmann,** *Karen*
Wiehemann, *Bernhard Hermann,*
goldsmith, f. 1723 – D ⊡ ThB XXXV.
Wiehen, *Helen,* embroiderer, woodcutter,
painter, * 9.3.1899 Verden (Aller),
l. before 1961 – D ⊡ Vollmer V.
Wiehl, *Anton* (Wiehl, Antonín (1841)),
master draughtsman, f. 1841, l. 1844
– CZ ⊡ ThB XXXV; Toman II.
Wiehl, *Antonin* (Wiehl, Antonín (1846)),
architect, * 26.4.1846 Plass, † 4.11.1910
Prag – CZ ⊡ DA XXXIII; ThB XXXV;
Toman II.
Wiehl, *Antonín* (1841) (Toman II) →
Wiehl, *Anton*
Wiehl, *František* (Toman II) → **Wiehl,**
Franz
Wiehl, *Franz* (Wiehl, František), portrait
painter, genre painter, * 5.6.1814
Vejprty, † 7.9.1871 Libštejn – A
⊡ Fuchs Maler 19.Jh. IV; ThB XXXV;
Toman II.
Wiehl, *Hermann,* painter, * 9.11.1900
Nußbach (Schwarzwald), † 1978 – D
⊡ Vollmer V.
Wiehle, *Paul,* sculptor, f. 1901 – USA
⊡ Falk.
Wiehm, *Hans,* cabinetmaker, f. 1563 – D
⊡ ThB XXXV.
Wiek, *J. von,* painter, f. 1611 – D, DK
⊡ Rump.
Wiel, *Antonius Josephus Marie van de,*
painter, architect, sculptor, * 10.12.1910
Breda (Noord-Brabant) – NL, BR
⊡ Scheen II.
Wiel, *Arie aan de,* watercolourist, master
draughtsman, etcher, lithographer,
* 26.1.1919 Rotterdam (Zuid-Holland)
– NL ⊡ Scheen II.
Wiel, *Corneille Jean van de,* graphic
designer, * 6.3.1941 Den Haag (Zuid-
Holland) – NL ⊡ Scheen II (Nachtr.).

Wiel, *Franciscus Marinus van de,* smith,
* 1.10.1917 Vught (Noord-Brabant)
– NL ⊡ Scheen II.
Wiel, *Frans van de* → **Wiel,** *Franciscus*
Marinus van de
Wiel, *Kees van de* → **Wiel,** *Corneille*
Jean van de
Wiel, *Marinus Antonius van de,*
painter, * 8.3.1892 Elshout (Noord-
Brabant), l. before 1970 – NL, F, GB
⊡ Scheen II.
Wiel, *Toon van de* → **Wiel,** *Antonius*
Josephus Marie van de
Wiel-Hagberg, *Bodil Mary,* painter, master
draughtsman, graphic artist, * 18.7.1912
Borås – S ⊡ SvKL V.
Wiel-Hagberg, *Mary* → **Wiel-Hagberg,**
Bodil Mary
Wieländer, *M.,* goldsmith (?), f. 1881,
l. 1889 – A ⊡ Neuwirth Lex. II.
Wieländer, *Michael (?)* → **Wieländer,** *M.*
Wieland (1284), stonemason, f. 1284 – PL
⊡ ThB XXXV.
Wieland, *Barbara,* ceramist, f. 1990 – D
⊡ WWCCA.
Wieland, *C.,* portrait painter, f. 1833
– SK ⊡ Toman II.
Wieland, *Carl Ludwig,* goldsmith, f. 1786
– D ⊡ ThB XXXV.
Wieland, *Franz,* silversmith, f. 1864,
l. 1877 – A ⊡ Neuwirth Lex. II.
Wieland, *Fred Albert Joseph* (Wieland,
Frederick), designer, glass artist, fresco
painter, * 14.3.1889 Würzburg, † 1967
– USA, D ⊡ Falk; Hughes.
Wieland, *Frederick* (Falk) → **Wieland,**
Fred Albert Joseph
Wieland, *Georg,* landscape
painter, f. about 1875 – A
⊡ Fuchs Maler 19.Jh. IV.
Wieland, *Georg Christoph,* goldsmith,
* about 1653 Biberach, † 1715 – D
⊡ Seling III.
Wieland, *Günther,* painter, graphic artist,
* 9.6.1942 Wiener Neustadt – A
⊡ Fuchs Maler 20.Jh. IV.
Wieland, *Hans Beat* (Wieland, Hans
Beatus), painter, illustrator, etcher,
lithographer, * 11.6.1867 Gallusberg
(St. Gallen), † 23.8.1945 Kriens – CH,
D ⊡ Brun III; Jansa; Plüss/Tavel II;
Ries; ThB XXXV; Vollmer V.
Wieland, *Hans Beatus* (ThB XXXV) →
Wieland, *Hans Beat*
Wieland, *Hans Jerg,* pewter caster,
* 14.2.1597, † before 19.11.1658 – D
⊡ ThB XXXV.
Wieland, *Heinrich,* stonemason, f. 1481
– D ⊡ ThB XXXV.
Wieland, *J.* (1900) (Wieland, J.),
illustrator, f. before 1900 – D ⊡ Ries.
Wieland, *Joh.,* porcelain painter,
* Wien (?), f. 1782 – D, A
⊡ ThB XXXV.
Wieland, *Joh. Simon,* pewter caster,
* 10.4.1763, † 3.5.1838 – D
⊡ ThB XXXV.
Wieland, *Joh. Ulrich,* painter, * Biberach
an der Riss (?), f. about 1690 – A, D
⊡ ThB XXXV.
Wieland, *Johann Friedrich,* painter,
* 1823 Schwäbisch-Gmünd, † about
1898 Amerika – D ⊡ Nagel.
Wieland, *Johann Georg,* sculptor,
* 21.4.1742 or 21.4.1742 (?) Worblingen
(Radolfzell), † 8.6.1802 Mimmenhausen
– D ⊡ DA XXXIII; ThB XXXV.
Wieland, *Joseph* (1661), goldsmith,
* 1661, † 1742 – CH ⊡ Brun IV;
ThB XXXV.

Wieland, *Joseph* (1706), sculptor,
† 21.9.1706 Hall (Tirol) – A
⊡ ThB XXXV.
Wieland, *Jouce* (Wieland, Joyce), painter,
filmmaker, * 30.6.1931 Toronto (Ontario)
– USA, CDN ⊡ ContempArtists;
DA XXXIII; Ontario artists.
Wieland, *Joyce* (Ontario artists) →
Wieland, *Jouce*
Wieland, *Karl,* history painter,
portrait painter, f. 1840 – A
⊡ Fuchs Maler 19.Jh. IV; ThB XXXV.
Wieland, *Karl-Heinz,* poster artist, * 1928
– D ⊡ Vollmer VI.
Wieland, *Károly,* portrait painter,
master draughtsman, f. 1835 – H
⊡ MagyFestAdat.
Wieland, *Matthias,* copper engraver,
f. 1747 – D ⊡ ThB XXXV.
Wieland, *Myrta Louisa Bennett,*
watercolourist, * 31.5.1871 Winona
(Missouri), † 18.2.1942 Berkeley
(California) – USA ⊡ Hughes.
Wieland, *Paul,* cabinetmaker, f. 1653,
l. 1687 – A ⊡ ThB XXXV.
Wieland, *Peter,* painter, graphic artist,
* 1939 Egeln – D ⊡ KüNRW VI.
Wieland, *Rudolf Christiaan,* watercolourist,
master draughtsman, * 15.10.1941 Den
Haag (Zuid-Holland) – NL ⊡ Scheen II.
Wieland, *Ruud* → **Wieland,** *Rudolf*
Christiaan
Wieland, *Thomas Adam,* goldsmith, copper
engraver, * 13.12.1735 Biberach an der
Riss, † 8.5.1764 Biberach an der Riss
– D ⊡ ThB XXXV.
Wieland, *Valérie,* painter, * 10.5.1874
Basel, † 13.5.1955 Basel – CH
⊡ Plüss/Tavel II.
Wieland, *Ybe van der,* sculptor, master
draughtsman, * 26.4.1913 Greeley
(Colorado ?) – USA, NL ⊡ Scheen II.
Wieland-Burckhardt, *Valérie* → **Wieland,**
Valérie
Wieland, *Hans Jerg* → **Wieland,** *Hans*
Jerg
Wielandt, *Joh. Ulrich* → **Wieland,** *Joh.*
Ulrich
Wielandt, *Manuel,* painter, illustrator,
etcher, lithographer, * 20.12.1863
Löwenstein (Württemberg), † 11.5.1922
München – D ⊡ Jansa; Mülfarth;
Münchner Maler IV; ThB XXXV.
Wielandy, *Charles,* medalist, stamp carver,
* 26.7.1748 London, † 10.2.1837 or
14.7.1837 Genf – CH ⊡ Brun III;
ThB XXXV.
Wielandy, *Jean Nicolas,* wax sculptor,
enchaser, * 1691, † 1777 Presinges (?)
– CH, GB ⊡ Brun III.
Wielandy, *Joseph Etienne,* stamp carver,
* 26.1.1750 London, † 20.11.1828
Cologny – CH, GB ⊡ Brun III.
Wielant, copper engraver, f. 1691 – D
⊡ ThB XXXV.
Wielant, *Jan Jacobsz* (Waller) → **Wilant,**
Jan Jacobsz.
Wielant, *Jan Jacobsz.* → **Wilant,** *Jan*
Jacobsz.
Wielant, *Joan,* painter, f. 1696, † 1717
Haarlem – NL ⊡ ThB XXXV.
Wielant, *Willem* → **Vrelant,** *Willem*
Wielborn, *Nicolaus* → **Wilborn,** *Nicolaus*
Wield, *Emil Friedrich* → **Wield,** *Friedrich*
Wield, *Friedrich,* sculptor, * 15.3.1880 or
15.3.1883 Hamburg, † 1940 Hamburg –
D ⊡ Brun IV; ThB XXXV; Vollmer V.
Wield, *Hans* (der Ältere) → **Wildt,** *Hans*
(1575)
Wieldiers, *Joseph* (ThB XXXV) →
Wildiers, *Joseph*

Wieldt, *Hans* (der Ältere) → **Wildt,** *Hans* (1575)

Wiele, *A. de* → **DeMele**

Wielemans, *Alexander* (Wielemans, Alexander von Monteforte (Edler)), architect, veduta painter, * 4.2.1843 Wien, † 7.10.1911 Dornbach or Wien-Dornbach – A ▭ Fuchs Maler 19.Jh. Erg.-Bd II; Fuchs Maler 19.Jh. IV; List; ThB XXXV.

Wielemans, *Alexander von Monteforte* (Edler) (Fuchs Maler 19.Jh. Erg.-Bd II; Fuchs Maler 19.Jh. IV; List) → **Wielemans,** *Alexander*

Wielemans, *R. von,* veduta painter, f. about 1900, l. 8.2.1914 – A ▭ Fuchs Maler 19.Jh. IV.

Wielemans von Monteforte, *Alexander* (Edler) → **Wielemans,** *Alexander*

Wielen, *Evylin van der* (Van der Wielen, Evylin), painter, * 8.11.1945 Cheb – CH, CZ ▭ KVS; LZSK.

Wielen, *F. A. van der* (Van der Wielen, F. A.), painter, * 1843 Grave (Nord-Brabant), † 1876 Franzensbad – USA, B ▭ DPB II; ThB XXXV.

Wielen, *S. van der,* architect, f. about 1780, l. 1781 – NL ▭ ThB XXXV.

Wielenbacher, *Maximilian,* pewter caster, f. 1755, † 5.7.1780 – D ▭ ThB XXXV.

Wieler, *J. H.,* miniature painter, f. 1827 – D ▭ ThB XXXV.

Wielgus, *Jindřich,* sculptor, * 26.2.1910 Karviná – CZ ▭ ELU IV; Toman II; Vollmer V.

Wielh, *R. A.* → **Wieth,** *R. A.*

Wielhorski, *Jean-Frédéric,* architect, * 1874 Nancy, l. 1907 – F ▭ Delaire.

Wielieaert, *Germain* → **Viellaert,** *Germain*

Wieling, *Nicolaes* → **Willing,** *Nicolaes* (1640)

Wielings, *Nicolaes* → **Willing,** *Nicolaes* (1640)

Wielink, *Aaltje,* painter, * 21.10.1921 Ijsselmuiden (Overijssel) – NL ▭ Scheen II.

Wielink, *Aly* → **Wielink,** *Aaltje*

Wielisch, *Christian Liebegott,* porcelain painter, f. 1763, l. 7.1766 – D ▭ Rückert.

Wiell, tinsmith, f. 1615 – CH ▭ Bossard.

Wielogłowski, *Artur Wacław,* horse painter, * 1860 Odonów, † 2.6.1933 Warschau – PL ▭ ThB XXXV.

Wielsch, *Franz,* etcher, history painter, * 9.5.1873 Wien, † 19.9.1961 Wien – A ▭ Fuchs Maler 19.Jh. Erg.-Bd II; Fuchs Maler 19.Jh. IV; ThB XXXV.

Wielsch, *Maximilian* → **Wilsch,** *Maxmilian*

Wieltsch, *Dieter,* painter, graphic artist, * 5.6.1957 Villach – A ▭ Fuchs Maler 20.Jh. IV.

Wiemann, *Ernst,* poster painter, landscape painter, portrait painter, poster artist, etcher, * 18.1.1878 Hamburg-Altona, † 1912 Garstedt (Holstein) – D ▭ Feddersen; Rump; ThB XXXV.

Wiemann, *Franz,* porcelain turner, f. 1.8.1766, l. 30.9.1767 – D ▭ ThB XXXV.

Wiemann, *Nikodem* → **Wiedemann,** *Nikodem*

Wiemans, *Andries Cz.* (Wiemans Cz., Andries), painter, lithographer, * 25.4.1826 Dordrecht (Zuid-Holland), l. 1858 – NL, D ▭ Scheen II; ThB XXXV; Waller.

Wiemans, *Johan den Engelse* → **Wiemans,** *Johannes Gerardus den Engelse*

Wiemans, *Johannes Gerardus den Engelse,* painter, * 8.2.1861 Den Haag (Zuid-Holland), † 23.4.1932 Velp (Gelderland) – NL ▭ Scheen II.

Wiemans, *W. D.,* cartographer, f. 1841 (?), l. 1862 – NL ▭ Waller.

Wiemans Cz., *Andries* (Scheen II; Waller) → **Wiemans,** *Andries Cz.*

Wiemeler, *Ignatz* (ThB XXXV) → **Wiemeler,** *Ignaz*

Wiemeler, *Ignaz* (Wiemeler, Ignatz), book designer, * 3.10.1895 Ibbenbüren, † 6.1952 Hamburg – D ▭ ThB XXXV; Vollmer V.

Wiemer, goldsmith, f. 1851 – D, LT ▭ ThB XXXV.

Wiemer, *G.,* porcelain painter (?), f. 1894 – D ▭ Neuwirth II.

Wiemer, *Joh. Christian,* porcelain former, f. 1776, l. 1800 – DK ▭ ThB XXXV.

Wiemer, *Johann Christian,* faience maker, * 1731 Pirna, † 1802 – D ▭ Rückert.

Wiemer, *Rudolf,* graphic artist, * 1924 Dortmund – D ▭ KüNRW I.

Wiemers, *Hendricus Johannes,* woodcutter, sculptor, * 19.12.1838 Amsterdam (Noord-Holland), † about 13.12.1926 Venray (Limburg) – NL ▭ Scheen II.

Wiemers, *Hendrikus Joh.* (Wiemers, Hendrikus Johannes), woodcutter, sculptor, * 19.12.1838 Amsterdam, l. 1924 – NL ▭ ThB XXXV; Waller.

Wiemers, *Hendrikus Johannes* (Waller) → **Wiemers,** *Hendrikus Joh.*

Wiemgraber, *Wolfgang,* painter, f. 1701 – A ▭ ThB XXXV.

Wiemken, *Walter Kurt,* painter, * 14.9.1907 Basel, † 30.12.1940 Basel or Castello San Pietro – CH, F ▭ Plüss/Tavel II; ThB XXXV; Vollmer V.

Wien, *Asbjörn* → **Wien,** *Asbjörn Torleiv*

Wien, *Asbjörn Torleiv,* painter, * 3.3.1909 Toten – S ▭ SvKL V.

Wien, *Waldemar,* sculptor, * 1927 Dortmund – D ▭ KüNRW I.

Wienand, *Fritz,* sculptor, * 19.6.1901 Pforzheim – F, D ▭ Edouard-Joseph III; ThB XXXV.

Wienberg, *Emile Sievert,* painter, * Chicago (Illinois), f. 1916 – USA ▭ Hughes.

Wienberg Jenssen, *Hennig,* sculptor, * 8.6.1915 Thisted – DK ▭ Vollmer V.

Wienbrack, *Georg,* sculptor, * 24.11.1877 Berlin, l. 1925 – D ▭ ThB XXXV.

Wienck, *Matthias Anton,* portrait painter, miniature painter, * 1787, † 19.6.1818 Lübeck – D ▭ ThB XXXV.

Wienckes, *Eberhard* → **Wienges,** *Eberhard*

Wienckes, *Evert* → **Wienges,** *Evert*

Wienckes, *Henrich* (1) → **Wienges,** *Henrich* (1736)

Wienckes, *Henrich* (2) → **Wienges,** *Henrich* (1747)

Wienckes, *Jacob* → **Wienges,** *Jacob*

Wienckes, *Johan* → **Wienges,** *Johan*

Wienecke, gun barrel maker, f. 1740 – D ▭ ThB XXXV.

Wienecke, *J. C.* (Mak van Waay) → **Wienecke,** *Johann Cornelius*

Wienecke, *Johann Cornelius* (Wienecke, Johannes Cornelius; Wienecke, J. C.), medalist, stamp carver, * 24.3.1872 Heiligenstadt (Eichsfeld), † 8.11.1945 Apeldoorn (Gelderland) – D, NL, B, F ▭ DA XXXIII; Mak van Waay; Scheen II; ThB XXXV.

Wienecke, *Johannes Cornelius* (Scheen II) → **Wienecke,** *Johann Cornelius*

Wiener, *Adolf,* goldsmith, jeweller, f. 1920 – A ▭ Neuwirth Lex. II.

Wiener, *Alfred (1877)* (Wiener, Alfred), landscape painter, portrait painter, * 5.4.1877 Leipzig, † 1.1958 Freiburg im Breisgau – D ▭ Vollmer V.

Wiener, *Alfred (1885)* (Wiener, Alfred), architect, * 16.3.1885 Potsdam, † about 1977 – IL ▭ ArchAKL.

Wiener, *August,* stucco worker, sculptor, * 5.1876 Mainz, l. before 1962 – D ▭ Vollmer VI.

Wiener, *Charles* (Pamplona V) → **Wiener,** *Karl* (1832)

Wiener, *Dominikus,* glassmaker, f. 1552, l. 1556 – A ▭ ThB XXXV.

Wiener, *Ingeborg,* textile artist, f. 1901 – D ▭ Nagel.

Wiener, *Jacques* → **Wiener,** *Jakob*

Wiener, *Jakob* (Viner, Jakov), medalist, * 2.3.1815 Hörstgen (Rhein-Provinz) or Venlo, † 1899 Brüssel – B, RUS ▭ ChudSSSR II; ThB XXXV.

Wiener, *Josef,* bell founder, f. 1767 – CZ ▭ ThB XXXV.

Wiener, *Karel* (Scheen II) → **Wiener,** *Karl* (1832)

Wiener, *Karl (1832)* (Wiener, Charles; Wiener, Karel), die-sinker, gem cutter, sculptor, painter, * 25.3.1832 Venlo (Limburg), † 15.8.1887 or 15.8.1888 Brüssel – B, NL ▭ Pamplona V; Scheen II; ThB XXXV.

Wiener, *Karl (1901),* master draughtsman, woodcutter, painter, * 26.9.1901 Graz, † 29.4.1949 Wien – A ▭ Fuchs Maler 20.Jh. IV; Vollmer VI.

Wiener, *Leopold,* sculptor, medalist, * 2.7.1823 Venlo, † 11.2.1891 Brüssel – B ▭ ThB XXXV.

Wiener, *M.,* goldsmith, f. 1818 – A ▭ ThB XXXV.

Wiener, *Margot,* sculptor, * 12.2.1927 Meißen – D ▭ Vollmer V.

Wiener, *Martin,* painter, graphic artist, * Vereinigte Staaten, f. 1961 – GB ▭ Spalding.

Wiener, *Paul Lester,* architect, interior designer, designer, * 2.5.1895 Leipzig, l. before 1961 – D, USA ▭ Falk; Vollmer V.

Wiener, *Rosalie Roos,* master draughtsman, f. 1930 – USA ▭ Falk.

Wiener, *Ruth,* metal designer, f. 1987 – GB ▭ McEwan.

Wiener, *Wilhelm* → **Wiener,** *Willy*

Wiener, *Willy,* painter, graphic artist, * 12.9.1957 Wien – A ▭ Fuchs Maler 20.Jh. IV.

Wiener Schmidt → **Schmidt,** *Johann Georg* (1685)

Wienert, *Karl-Heinz,* glass painter, graphic artist, * 26.4.1923 Hattorf (Harz) – D ▭ Vollmer V.

Wienges, *Eberhard,* brazier / brass-beater, coppersmith, f. 1747 – D ▭ Focke.

Wienges, *Evert,* brazier / brass-beater, coppersmith, f. 1690, † before 1730 – D ▭ Focke.

Wienges, *Henrich (1736),* brazier / brass-beater, coppersmith, f. 1736, l. 1747 – D ▭ Focke.

Wienges, *Henrich (1747),* brazier / brass-beater, coppersmith, f. 1747 – D ▭ Focke.

Wienges, *Jacob,* brazier / brass-beater, coppersmith, f. 1747 – D ▭ Focke.

Wienges, *Johan,* brazier / brass-beater, coppersmith, f. 1747 – D ▭ Focke.

Wienges, *Norbert,* porcelain painter, f. 1891 – CZ ▭ Neuwirth II.

Wienhofer, *Johann*, goldsmith(?), f. 1865,
l. 1885 – A ⊡ Neuwirth Lex. II.

Wienholt, *Anne*, furniture designer, * 1920
Leura (New South Wales) – AUS
⊡ Robb/Smith.

Wieninger, *Antonín*, painter, f. 1860,
l. 1861 – CZ ⊡ Toman II.

Wieninger, *Franz Xavier*, landscape
painter, f. about 1834, l. 1851 – D
⊡ ThB XXXV.

Wieninger, *Karl*, porcelain painter,
* 28.4.1905 München – D
⊡ Vollmer V.

Wieninger, *Wolfgang*, painter, f. 1706 – D
⊡ Markmiller.

Wienke, *Guillermo F.* (EAAm III) →
Wienke, *Guillermo F. C.*

Wienke, *Guillermo F. C.* (Wienke,
Guillermo F.), painter, master
draughtsman, * 19.12.1903 Buenos
Aires – RA ⊡ EAAm III; Merlino.

Wienker, *Bernhard*, painter, copper
engraver, f. before 1824, l. 1848 – D
⊡ ThB XXXV.

Wienkoop, *Arthur Carl Georg*, architect,
* 28.8.1864 Bitterfeld, l. 1908 – D
⊡ ThB XXXV.

Wienkopp, *Arthur Carl Georg* →
Wienkoop, *Arthur Carl Georg*

Wiennen, *Balser* → Winne, *Baltzer*

Wiennen, *Baltzer* → Winne, *Baltzer*

Wienninger, *A.*, painter, f. 1861 – CZ
⊡ ThB XXXV.

Wienninger, *Antonín* → Wieninger,
Antonín

Wiens, *Aurelia*, painter, f. 1924 – USA
⊡ Falk.

Wiens, *Fingal Carl Oscar Harald*, painter,
* 18.10.1880 Malmö, l. 1930 – S
⊡ SvKL V.

Wiens, *Harald* → Wiens, *Fingal Carl
Oscar Harald*

Wiens, *Siegfried M.*, figure painter,
landscape painter, f. 1893, l. 1902 –
GB ⊡ Wood.

Wiens, *Stephen M.*, painter, sculptor,
* 1871, † 1956 – GB ⊡ Wood.

Wiens, *Stephen Makepeace*, portrait
painter, pastellist, * London,
f. before 1934, l. before 1961 – GB
⊡ Vollmer V.

Wientges, *Eberhard* → Wienges, *Eberhard*

Wientges, *Evert* → Wienges, *Evert*

Wientges, *Henrich* (1) → Wienges,
Henrich (1736)

Wientges, *Henrich* (2) → Wienges,
Henrich (1747)

Wientges, *Jacob* → Wienges, *Jacob*

Wientges, *Johan* → Wienges, *Johan*

Wientjes, *Eberhard* → Wienges, *Eberhard*

Wientjes, *Evert* → Wienges, *Evert*

Wientjes, *Henrich* (1) → Wienges,
Henrich (1736)

Wientjes, *Henrich* (2) → Wienges,
Henrich (1747)

Wientjes, *Jacob* → Wienges, *Jacob*

Wientjes, *Johan* → Wienges, *Johan*

Wientjes, *Johann*, minter, f. 1617, l. 1624
– D ⊡ Focke.

Wientzek, *Karl*, sculptor, designer, * 1925
Ober-Schlesien – D ⊡ BildKueHann.

Wienz, *Johann*, painter, * 16.4.1781
Langfuhr (Danzig), † 18.8.1849 Elbing
– PL, RUS, D ⊡ ThB XXXV.

Wieolat, *Maria*, etcher, f. about 1695 – D
⊡ ThB XXXV.

Wieolatin, *Maria* → Wieolat, *Maria*

Wier, *Gordon Don*, painter, illustrator,
designer, * 14.6.1903 Orchard Lake
(Michigan) – USA ⊡ EAAm III; Falk.

Wier, *Mattie*, painter, f. 1938 – USA
⊡ Falk.

Wier, *Pieter van*, painter, master
draughtsman, sculptor, artisan,
* 13.11.1909 Harlingen (Friesland) –
NL ⊡ Scheen II.

Wier, *Willem* (Wier de Jonge,
Willem), copper engraver, * about
1653 Deventer(?), l. 1678 – NL
⊡ ThB XXXV; Waller.

Wier de Jonge, *Willem* (Waller) → Wier,
Willem

Wierbrecht (1631), architect, f. 1631 – F
⊡ ThB XXXV.

Wierbrecht (1728), architect, f. 1728,
l. 1733 – F ⊡ ThB XXXV.

Wierd, *Juraj*, bell founder, f. 1625,
l. 1657 – SK ⊡ ArchAKL.

Wierda, *Sytze Wopkes*, architect,
* 28.2.1839 Wynjeterp (Friesland),
† 10.12.1911 Sea Point (Kapprovinz)
– NL, ZA ⊡ DA XXXIII.

Wierdsma, *Roline Maria* (Waller) →
Wierdsma, *Roline Maria Wichers*

Wierdsma, *Roline Maria Wichers* (Wichers
Wierdsma, R. M.; Wierdsma, Roline
Maria; Wichers-Wierdsma, Roline Maria),
medalist, portrait painter, woodcutter,
lithographer, master draughtsman,
* 30.10.1891 Franeker (Friesland),
l. before 1970 – NL ⊡ Mak van Waay;
Scheen II; ThB XXXV; Vollmer V;
Waller.

Wierer, *Alois*, painter, * 2.1.1878 Prag,
l. 1936 – CZ ⊡ Ries; ThB XXXV;
Toman II.

Wierer, *Franz*, goldsmith, f. 1723 – I
⊡ ThB XXXV.

Wierffl, *Christof* → Würffel, *Christof*

Wierich, *Heinrich* → Wirich, *Heinrich*

Wiericx, *Johan* → Wierix, *Johan* (1549)

Wiericz, *Antonie* → Wierix, *Antonie*
(1553)

Wiericz, *Hieronymus* → Wierix,
Hieronymus

Wiericz, *Jan* → Wierix, *Johan* (1549)

Wiericz, *Johan* → Wierix, *Johan* (1549)

Wierinck, *J. B.*, bell founder, f. 1760
– NL ⊡ ThB XXXV.

Wiering, *H. von*, form cutter, f. 1685,
l. 1688 – D ⊡ Rump; ThB XXXV.

Wiering, *K.*, master draughtsman, f. about
10.3.1750 – NL ⊡ Scheen II.

Wieringa, *Edde Jacob*, watercolourist,
master draughtsman, artisan, enamel
artist, * 2.7.1922 Nieuwe-Schans
(Groningen) – NL ⊡ Scheen II.

Wieringa, *Eddy* → Wieringa, *Edde Jacob*

Wieringa, *Franciscus Gerardus* (Wieringa,
Gerardus), landscape painter, * before
22.9.1758 Groningen (Groningen),
† 11.12.1817 Groningen (Groningen)
– NL, D ⊡ Scheen II; ThB XXXV.

Wieringa, *Gerardus* (ThB XXXV) →
Wieringa, *Franciscus Gerardus*

Wieringa, *Hielke*, painter, master
draughtsman, * about 7.5.1904
Loppersum (Groningen), l. before 1970
– NL ⊡ Scheen II.

Wieringa, *Hillebrand*, painter, master
draughtsman, lacquerer, * before
12.1.1747 Groningen (Groningen),
† 11.9.1820 or 12.9.1820 Groningen
(Groningen) – NL ⊡ Scheen II.

Wieringa, *Jacoba Hendrika*, painter,
* 17.1.1896 Zuidlaren (Drenthe),
l. before 1970 – NL ⊡ Scheen II.

Wieringa, *Jan* (Wieringa, Johannes),
wallpaper painter, ornamental painter,
* about 1709 Groningen (Groningen),
† 31.12.1780 or 23.12.1779 Groningen
(Groningen) – NL ⊡ Scheen II;
ThB XXXV.

Wieringa, *Johannes* (Scheen II) →
Wieringa, *Jan*

Wieringa, *Nicolaas*, portrait painter,
f. 1657, l. 1673 – NL ⊡ ThB XXXV.

Wieringa, *Phyl*, painter, * 16.5.1950 Genf
– CH ⊡ KVS.

Wieringa, *Theodorus Marinus*,
watercolourist, etcher, sculptor,
* 21.12.1921 Arnhem (Gelderland) –
NL ⊡ Scheen II.

Wieringa, *Wilhelm Gerhard Louis*,
painter, master draughtsman, artisan(?),
* 17.3.1889 Groningen (Groningen),
l. before 1970 – NL ⊡ Scheen II.

Wieringen, *Cornelis Claesz van* (Waller)
→ Wieringen, *Cornelis Claesz. van*

Wieringen, *Cornelis Claesz. van*,
landscape painter, marine painter, master
draughtsman, etcher, * about 1580
Haarlem (Noord-Holland), † 29.12.1633
or 17.10.1643 Haarlem (Noord-
Holland) – NL ⊡ Bernt III; Bernt V;
DA XXXIII; ThB XXXV; Waller.

Wieringen, *Wim van* → Mooij, *Willem de*

Wieringer, *Christian*, figure painter,
porcelain painter, f. 1797, l. 1858 –
A ⊡ Fuchs Maler 19.Jh. Erg.-Bd II;
Neuwirth II.

Wierink, *Bernard Willem* (Wierink,
Willem), watercolourist, lithographer,
etcher, woodcutter, copper engraver,
artisan, illustrator, batik artist, master
draughtsman, * 4.1.1856 Amsterdam
(Noord-Holland), † 23.2.1939 Amsterdam
(Noord-Holland) – NL ⊡ Scheen II;
ThB XXXV; Vollmer V; Waller.

Wierink, *Bernhard Willem* → Wierink,
Bernard Willem

Wierink, *Willem* (ThB XXXV; Vollmer V)
→ Wierink, *Bernard Willem*

Wierix, *Anthoine* (Bradley III) → Wierix,
Antonie (1553)

Wierix, *Anton*, graphic artist, * 1555 or
1559 Antwerpen, † before 11.3.1604
Antwerpen – NL ⊡ DA XXXIII.

Wierix, *Antonie (1553)* (Wierix, Anthoine;
Wierix, Antonie (1552)), master
draughtsman, copper engraver, * about
1552(?) or 1553 Amsterdam or
Antwerpen(?), † 1624(?) or 1624 –
B, NL ⊡ Bradley III; ThB XXXV;
Waller.

Wierix, *Hieronymus* (Wierix, Jerome),
master draughtsman, copper engraver
* 1551 or 1553 Amsterdam or
Antwerpen(?), † 1.11.1619 Antwerpen
– NL ⊡ Bradley III; DA XXXIII;
ELU IV; Toussaint; Waller.

Wierix, *Jan* (Bradley III; DA XXXIII) →
Wierix, *Johan* (1549)

Wierix, *Jerome* (Bradley III; DA XXXIII)
→ Wierix, *Hieronymus*

Wierix, *Johan (1549)* (Wierix, Jan),
master draughtsman, copper engraver,
* 1549 or 1550 Breda or Antwerpen,
† 1615 or about 1618 Brüssel – B, NL
⊡ Bernt V; Bradley III; DA XXXIII;
Waller.

Wierix, *Johan (1679)*, master
draughtsman, f. before 1679 – SLO,
B ⊡ ThB XXXV.

Wierl, *Reiner* → Wirl, *Reiner*

Wierner, *Wolf*, stucco worker, f. 1658,
l. 8.12.1664 – A ⊡ ThB XXXV.

Wiersholm, Leif → **Wiersholm,** Leif Karsten

Wiersholm, Leif Karsten, architect, * 5.12.1897 Kristiania, † 11.7.1945 Oslo – N ⮞ NKL IV.

Wiersma, H. (Waller) → **Wiersma,** Harke Gabe

Wiersma, Harke → **Wiersma,** Harke Gabe

Wiersma, Harke Gabe (Wiersma, H.), painter, master draughtsman, etcher, lithographer, * 11.5.1918 Den Haag (Zuid-Holland) – NL ⮞ Scheen II; Waller.

Wiersma, Ido (Mak van Waay) → **Wiersma,** Ids

Wiersma, Ids (Wiersma, Ido), painter, etcher, lithographer, illustrator, * 21.6.1878 Brantgum (Friesland), † 24.8.1965 – NL ⮞ Mak van Waay; Scheen II; ThB XXXV; Vollmer V; Waller.

Wierspecker, Karl, painter, sculptor, * 1933 Melle (Hannover) – D ⮞ KüNRW VI.

Wierster, Michael, gem cutter, f. 1586 – A ⮞ ThB XXXV.

Wierstra, Feike, painter, master draughtsman, * 20.8.1933 Amsterdam (Noord-Holland) – NL, I, E ⮞ Scheen II.

Wierstra, Feiko → **Wierstra,** Feike

Wierszperger, Veit → **Wirsberger,** Veit

Wierth, John (Konstlex.) → **Wierth,** John Welam

Wierth, John Welam (Wierth, John), painter, graphic artist, * 1920 Stockholm – S ⮞ Konstlex.; SvK.

Wiertz, Antoine (DPB II; Schurr II) → **Wiertz,** Antoine Joseph

Wiertz, Antoine Joseph (Wiertz, Antoine), painter, sculptor, master draughtsman, * 22.2.1806 Dinant, † 18.6.1865 Brüssel – B ⮞ Bauer/Carpentier VI; DA XXXIII; DPB II; ELU IV; Schurr II; ThB XXXV.

Wiertz, H., goldsmith, f. 1700 – D ⮞ ThB XXXV.

Wiertz, Henri Louis, painter, master draughtsman, woodcutter, linocut artist, architect, * 7.8.1893 Amsterdam (Noord-Holland), † 9.12.1966 Hardenberg (Overijssel) – NL ⮞ Mak van Waay; Scheen II; Vollmer V.

Wiertz, Henricus Franciscus, painter, lithographer, master draughtsman, * 7.10.1784 Amsterdam (Noord-Holland), † 7.6.1858 Nijmegen (Gelderland) – NL ⮞ Scheen II; ThB XXXV; Waller.

Wiertz, J. E., master draughtsman, f. about 1842 – NL ⮞ Scheen II.

Wiertz, Jupp, master draughtsman, poster artist, book art designer, advertising graphic designer, * 5.11.1888 Aachen, † 2.1939 Berlin – D ⮞ ThB XXXV; Vollmer VI.

Wiertz-Getz, Mila, painter, * Aachen, f. before 1967 – D ⮞ KüNRW II.

Wierusz-Kowalski, Alfred von → **Kowalski-Wierusz,** Alfred von

Wierx, Antonie → **Wierix,** Antonie (1553)

Wierx, Hieronymus → **Wierix,** Hieronymus

Wierx, Jan → **Wierix,** Johan (1549)

Wierx, Jerome → **Wierix,** Hieronymus

Wierx, Johan → **Wierix,** Johan (1549)

Wierzbic → **Laurentius** (1616)

Wies, Heinrich, cabinetmaker, f. 1755 – D ⮞ ThB XXXV.

Wies, Henrik Johan → **Wies,** Johan

Wies, Henrik Johanssen (Bøje II) → **Wies,** Johan

Wies, Johan (Wies, Henrik Johanssen), goldsmith, silversmith, * about 1747 or 1747 Odense, † 1807 – DK ⮞ Bøje I; Bøje II.

Wiesauer-Reterer, Heliane, painter, graphic artist, * 11.7.1948 Salzburg – A ⮞ Fuchs Maler 20.Jh. IV; List.

Wiesbauer, Franz, painter, † 5.8.1955 Bad Aibling – D ⮞ Vollmer VI.

Wiesbeck, Carl L. → **Wiesböck,** Carl L.

Wiesböck, Carl L., copyist, restorer, landscape painter, genre painter, portrait painter, * 1811 Wien (?), † 22.8.1874 Wien – A ⮞ Fuchs Maler 19.Jh. IV; ThB XXXV.

Wiesbrock, Bernhard, sculptor, * 26.10.1879 Wiedenbrück (Westfalen), l. 1916 – D ⮞ ThB XXXV.

Wiesbrock, Willi, sculptor, * 2.1.1903 Wiedenbrück, † 20.7.1960 Paderborn – D ⮞ Steinmann.

Wieschebrink, Clemens, figure painter, still-life painter, * 1900 Münster (Westfalen) – D ⮞ KüNRW I; ThB XXXV; Vollmer V.

Wieschebrink, Franz, genre painter, * 14.3.1818 Burgsteinfurt, † 13.12.1884 Düsseldorf – D ⮞ ThB XXXV.

Wieschebrink, Heinrich, genre painter, landscape painter, portrait painter, * 25.10.1852 Düsseldorf, † 28.9.1885 Kassel – D ⮞ ThB XXXV.

Wiese, Alfred, glass painter, * 21.12.1894 Bielefeld, l. before 1961 – D ⮞ Vollmer V.

Wiese, Anton, bell founder, cannon founder, * Lübeck (?), f. 1632, l. 1653 – D ⮞ ThB XXXV.

Wiese, Arendt, tinsmith, f. 1666, l. 1680 – D ⮞ ThB XXXV.

Wiese, Benedikt, architect, f. 1599, l. 1602 – A ⮞ ThB XXXV.

Wiese, Bruno, figure painter, portrait painter, * 2.3.1865 Elberfeld, l. 1897 – D ⮞ ThB XXXV.

Wiese, Bruno Karl, graphic artist, * 7.4.1922 Berlin – D ⮞ Vollmer VI.

Wiese, C. Georg → **Wiese,** Georg

Wiese, Carl, portrait painter, * 1828 Wesenberg (Mecklenburg), † 1875 Friedland (Mecklenburg) – D, F, UA, RUS ⮞ ThB XXXV.

Wiese, Carl Georg Ludwig → **Wiese,** Georg

Wiese, Christian, cabinetmaker, f. 1719 – PL, D ⮞ ThB XXXV.

Wiese, Christina, ceramist, * 5.1.1956 Nienburg – D, A ⮞ WWCCA.

Wiese, Claus, goldsmith, f. 1567, l. about 1580 – D ⮞ ThB XXXV.

Wiese, Edda (Ries) → **Wiese-Knopf,** Edda

Wiese, Eduard Friedr. Max → **Wiese,** Max

Wiese, Eduard Friedrich Max (Jansa) → **Wiese,** Max

Wiese, Ernst Gottlob, porcelain painter, flower painter, * 25.6.1778 Meißen, † 7.8.1835 Meißen – D ⮞ Rückert.

Wiese, Frans Mattias (?) → **Wiest,** Frans Mattias

Wiese, Georg, sculptor, * 1831 Güstrow, l. 1856 – D ⮞ ThB XXXV.

Wiese, Gerhard → **Wiese,** Gerhard Severin Heiberg

Wiese, Gerhard Severin Heiberg, painter, * 2.10.1842 or 2.12.1842 Bergen (Norwegen), † 2.3.1925 Erstad (Hadeland) or Roa (Lunner) – N ⮞ NKL IV; ThB XXXV.

Wiese, Günter, sculptor, * 1942 Hamburg – D ⮞ Feddersen.

Wiese, Hans, wood sculptor, carver, f. 1567 – PL, D ⮞ ThB XXXV.

Wiese, Johann Friedrich, goldsmith, f. 1743, l. 1752 – D ⮞ ThB XXXV.

Wiese, Johann Heinrich, painter, copper engraver, * before 27.6.1748 Leipzig, † 22.3.1803 Leipzig – D ⮞ ThB XXXV.

Wiese, Kurt, illustrator, * 22.4.1887 Minden, l. before 1961 – D, USA ⮞ EAAm III; Falk; Vollmer V.

Wiese, Max (Wiese, Eduard Friedrich Max), sculptor, * 1.8.1846 Danzig, † 23.6.1925 Neuruppin – D ⮞ Jansa; ThB XXXV.

Wiese-Knopf, Edda (Wiese, Edda), painter, textile artist, * 29.10.1877 Berlin, l. before 1914 – D ⮞ Ries; Vollmer V.

Wiesebaum, Hans, stonemason, mason, f. 1454, l. 1493 – D ⮞ Zülch.

Wiesel, Alf → **Wiesel,** Alf Harald

Wiesel, Alf Harald, painter, master draughtsman, * 1922 Uppsala, † 11.1958 Stockholm – S ⮞ SvKL V.

Wieseler, Gerd Jürgen, painter, graphic artist, * 4.3.1940 Graz – A ⮞ Fuchs Maler 20.Jh. IV; List.

Wieselgren, Gertrud (Wieselgren, Gertrud Hildegard), painter, master draughtsman, graphic artist, * 16.5.1929 Tübingen – S, D ⮞ Konstlex.; SvK; SvKL V.

Wieselgren, Gertrud Hildegard (SvKL V) → **Wieselgren,** Gertrud

Wieselthier, Vally, ceramist, glass artist, textile artist, * 25.5.1895 Wien, † 1.9.1945 New York – USA, A ⮞ Falk; ThB XXXV; Vollmer V.

Wieseman, Jaap → **Wieseman,** Jacobus Timotheus Franciscus

Wieseman, Jacobus Timotheus Franciscus, painter, master draughtsman, * 9.3.1938 Hilversum (Noord-Holland) – NL ⮞ Scheen II.

Wiesen, Franz, miniature painter, scribe, copper engraver, woodcutter (?), * 1777 Würzburg, † 1826 Würzburg – D ⮞ ThB XXXV.

Wiesen, George William (1918) (Wiesen, George William (Junior)), painter, illustrator, * 22.2.1918 Philadelphia (Pennsylvania) – USA ⮞ Falk.

Wiesenberg, Franz, architect, * 11.6.1888 Wien, l. after 1920 – A ⮞ ThB XXXV.

Wiesenberg, Jörg, ceramist, sculptor, * 22.12.1941 Wilhelmshaven – D, CH ⮞ KVS; WWCCA.

Wiesend, Conrad, architect, f. 1731, l. 1737 – D ⮞ ThB XXXV.

Wiesend, Georg, landscape painter, * 8.11.1807 Kufstein, † 19.6.1881 Berchtesgaden – A, D ⮞ Fuchs Maler 19.Jh. IV; ThB XXXV.

Wiesendanger, Anna, master draughtsman, sculptor, video artist, * 5.9.1952 Aarau – CH ⮞ KVS.

Wiesendt, Conrad → **Wiesend,** Conrad

Wiesener, August, graphic artist, * 23.1.1890 Seesen – D ⮞ ThB XXXV.

Wiesener, Nainy → **Wiesener,** Ragnhild Margrethe

Wiesener, Ragnhild Margrethe, painter, * 25.6.1900 Kristiania, † 5.5.1945 Oslo – N ⮞ NKL IV.

Wiesenhauer, Georg, bell founder, f. about 1615, l. about 1642 – D ⮞ ThB XXXV.

Wiesenhofer, Johann, painter, * 1947 Breitegg (St. Ruprecht) – A ⮞ Fuchs Maler 20.Jh. IV; List.

Wiesenhütten, *Luise Friederike Auguste von* (Freiin) → **Panhuys,** *Luise Friederike Auguste van*

Wiesenthal, *Adolf,* jeweller, f. 1876, l. 1893 – A ▭ Neuwirth Lex. II.

Wiesenthal, *Franz,* portrait painter, history painter, genre painter, * 25.5.1856 Kis-Tapolcsány (Ungarn), † 10.10.1938 Wien – D, A, H ▭ Fuchs Maler 19.Jh. Erg.-Bd II; Fuchs Maler 19.Jh. IV; Ries; ThB XXXV.

Wieser, lithographer, f. about 1850 – A ▭ ThB XXXV.

Wieser, *Anton* → **Wiser,** *Josef Konrad*

Wieser, *Arnošt,* architect, * 21.1.1890 Malacky, † 17.7.1971 Liverpool – CZ, GB ▭ DA XXXIII.

Wieser, *Christoph* (1) → **Wiser,** *Christoph* (1562)

Wieser, *Ferdinand Paul,* landscape painter, history painter, * 26.11.1946 Steinfeld (Kärnten) – A ▭ Fuchs Maler 20.Jh. IV.

Wieser, *Ferenc,* architect, * 12.1812 Pest, † 1868 or 30.8.1869 Pest – H ▭ DA XXXIII; ThB XXXV.

Wieser, *Franz* → **Wieser,** *Ferenc*

Wieser, *Franz* (1700), goldsmith, f. about 1700 – I ▭ ThB XXXV.

Wieser, *Hans Georg* → **Wiser,** *Hans Georg*

Wieser, *Hyacinth von,* history painter, * 3.9.1848 Wien, † 1878 Rom – A ▭ Fuchs Maler 19.Jh. IV; ThB XXXV.

Wieser, *Jacqueline,* painter, * 24.9.1923 Lausanne – CH ▭ KVS.

Wieser, *Johann Conrad* → **Wiser,** *Johann Conrad*

Wieser, *Josef Leopold* → **Wiser,** *Josef Leopold*

Wieser, *Joseph von,* architect, watercolourist, * 22.1.1853 Wien, † 1919 – A ▭ Fuchs Maler 19.Jh. Erg.-Bd II; Fuchs Maler 19.Jh. IV; ThB XXXV.

Wieser, *Karl,* painter, master draughtsman, * 16.8.1944 Wien – A ▭ Fuchs Maler 20.Jh. IV.

Wieser, *Lorenz,* sculptor, stonemason, * 5.8.1708 Tittmoning, † 7.1767 Salzburg – A ▭ ThB XXXV.

Wieser, *Therese* → **Spiegl,** *Therse*

Wieser-Schiestl, *Elisabeth,* ceramist, * 15.6.1943 Hohenems – A ▭ WWCCA.

Wieshack, *Georg,* sculptor, * about 1650 Ulm (?), l. 1683 – D ▭ Sitzmann; ThB XXXV.

Wieshacker, *Georg* → **Wieshack,** *Georg*

Wiesinger, *Lukas* → **Wiestner,** *Lukas*

Wiesing, *Hedwig,* illustrator, f. before 1901 – D ▭ Ries.

Wiesinger, *Christof,* architect, f. 1554 – A ▭ ThB XXXV.

Wiesinger, *Theodor,* painter, * 1884, † 1.1921 München – D ▭ ThB XXXV.

Wiesinger, *Wolfgang* (1493) (Wiesinger, Wolfgang), architect, f. 1493, l. 1504 – A ▭ ThB XXXV.

Wiesinger, *Wolfgang* (1529), goldsmith, f. 1529, † 1561 or 1562 – D ▭ Seling III.

Wiesinger, *Wolfgang* (1936), painter, sculptor, * 1936 – A ▭ Fuchs Maler 20.Jh. IV.

Wiesiołowski, *Ludwik* (Veselovskij, Ljudvig Romanovič), painter, * 1854, † 12.5.1892 Warschau – PL, F ▭ ChudSSSR II; ThB XXXV.

Wieske, *Jeremias* (der Ältere) → **Wesske,** *Jeremias* (1664)

Wiesky, *Jeremias* (der Ältere) → **Wesske,** *Jeremias* (1664)

Wieslander, *Agnes,* painter, master draughtsman, * 21.7.1873 Hjärnarp, † 1.12.1934 Grevie – S ▭ Konstlex.; SvK; SvKL V; ThB XXXV.

Wiesler, *Adolf,* landscape painter, graphic artist, * 7.12.1878 Graz, † 25.11.1958 Wien – A ▭ Fuchs Maler 19.Jh. Erg.-Bd II; Fuchs Maler 19.Jh. IV; ThB XXXV.

Wiesmair, *Josef,* woodcutter, * 1822, † 13.1.1872 München – D ▭ ThB XXXV.

Wiesman, *Gerardus Cornelis Marinus,* painter, * 17.5.1842 Utrecht (Utrecht), † 1.12.1931 Utrecht (Utrecht) – NL ▭ Scheen II.

Wiesmann, *Balthasar,* stonemason, f. 1569 – PL ▭ ThB XXXV.

Wiesmann, *Hans,* architect, * 1896, † 26.3.1937 Zürich – CH ▭ ThB XXXV.

Wiesmann, *Theo,* illustrator, decorative painter, * 17.1.1912 Zürich – CH ▭ KVS; LZSK; Plüss/Tavel II.

Wiesmann, *Theodor Markus* → **Wiesmann,** *Theo*

Wiesmann, *Victor Hugo,* painter, graphic artist, * 11.6.1892 Wiesendangen, † 1.2.1958 Oberrieden (Zürich) – CH ▭ Brun IV; Plüss/Tavel II; ThB XXXV; Vollmer V.

Wiesmann von Trzebiatowski, *Karin,* painter, illustrator, * 1939 Dzierzoniow – D ▭ BildKueFfm.

Wiesmüller, *Erich,* painter, graphic artist, * 26.6.1959 Wien – A ▭ Fuchs Maler 20.Jh. IV.

Wiesner, *Adolf,* painter, * 31.3.1871 Prag, † 18.9.1942 Terezín – CZ ▭ Toman II; Vollmer V.

Wiesner, *Arnošt,* architect, * 21.1.1890 Malacky, † 15.7.1971 Liverpool – CZ ▭ Toman II.

Wiesner, *Carl* → **Wiesner,** *Conrad*

Wiesner, *Conrad* (Wiesner, Konrád), copper engraver, * 28.12.1821 Hohenelbe, † 17.9.1847 Rom – CZ ▭ ThB XXXV; Toman II.

Wiesner, *Eduard,* illustrator, f. before 1876 – D ▭ Ries.

Wiesner, *Ervin,* painter, graphic artist, * 25.12.1893 Brünn or Malady, l. before 1962 – CZ, GB ▭ Toman II; Vollmer VI.

Wiesner, *Friedrich* → **Wiesner,** *Frigyes*

Wiesner, *Frigyes,* figure painter, landscape painter, * 6.9.1887 Moór or Mór, l. before 1933 – H ▭ MagyFestAdat; ThB XXXV.

Wiesner, *Georg,* goldsmith, maker of silverwork, f. 1687, † before 14.12.1708 – D ▭ Sitzmann.

Wiesner, *Hartmut,* painter, graphic artist, * 1944 Sanderbusch (Oldenburg) – D ▭ Wietek.

Wiesner, *Horst,* photographer, * 8.4.1948 Schwanberg – A ▭ List.

Wiesner, *Johann,* goldsmith (?), f. 1864, l. 1896 – A ▭ Neuwirth Lex. II.

Wiesner, *José F.,* landscape painter, * 1887 Zipaquirá, † 22.11.1962 Bogotá – CO ▭ Ortega Ricaurte.

Wiesner, *Jürgen,* photographer, * 1945 Königstein – D ▭ BildKueFfm.

Wiesner, *Konrád* (Toman II) → **Wiesner,** *Conrad*

Wiesner, *Levin,* painter, f. 1687, † 1694 – D ▭ ThB XXXV.

Wiesner, *Richard,* painter, * 6.7.1900 Horní Ruda, † 6.11.1972 Prag – CZ ▭ Toman II; Vollmer V.

Wiesner, *Rudolf,* advertising graphic designer, * 20.6.1907 Berlin – D ▭ Vollmer VI.

Wiesnerová, *Helena,* flower painter, still-life painter, * 30.7.1878 Sukdol, l. 1936 – CZ ▭ Toman II.

Wiesnerová, *Kamila,* painter, * 22.11.1911 Lužice – CZ ▭ Toman II.

Wiespach, *Michael,* painter, f. 1445, l. 1446 – D ▭ ThB XXXV.

Wiess, *A.* (Merlo) → **Wieß,** *A.*

Wieß, *A.,* portrait painter, f. about 1630 – D ▭ Merlo; ThB XXXV.

Wieß, *Johannes,* cabinetmaker, f. 29.2.1724 – D ▭ ThB XXXV.

Wießbauer, *Christian,* goldsmith, f. 1768 – D ▭ Sitzmann.

Wiesser, cabinetmaker, f. 1789, l. 1811 – F ▭ ThB XXXV.

Wießhack, *Georg* → **Wieshack,** *Georg*

Wiessler, *Gaston-Antoine-Louis,* painter, * 25.10.1910 Brunstatt – F ▭ Bauer/Carpentier VI.

Wiessler, *William,* painter, * 14.6.1887 Cincinnati (Ohio), l. 1940 – USA ▭ Falk; ThB XXXV.

Wiessner, *Conrad* (Brauksiepe) → **Wießner,** *Conrad*

Wießner, *Conrad,* painter, master draughtsman, etcher, steel engraver, * 1.6.1796 Nürnberg, † 4.8.1865 Wallhalben (Rheinpfalz) – D ▭ Brauksiepe; ThB XXXV.

Wiessner, *Georg Petter,* lithographer, * 1821, † 31.3.1902 Stockholm – S ▭ SvKL V.

Wiessner, *J. H.,* porcelain painter, ceramist, f. about 1910 – D ▭ Neuwirth II.

Wießner, *Konrad* → **Wießner,** *Conrad*

Wießner-Zilcher, *Lily,* graphic artist, painter, illustrator, * 12.4.1894 Nürnberg, l. before 1961 – D ▭ ThB XXXV; Vollmer V.

Wiest (Bildhauer- und Schreiner-Familie) (ThB XXXV) → **Wiest,** *Anton*

Wiest (Bildhauer- und Schreiner-Familie) (ThB XXXV) → **Wiest,** *G.*

Wiest (Bildhauer- und Schreiner-Familie) (ThB XXXV) → **Wiest,** *Joh. Ulrich*

Wiest (Bildhauer- und Schreiner-Familie) (ThB XXXV) → **Wiest,** *N.*

Wiest (Bildhauer- und Schreiner-Familie) (ThB XXXV) → **Wiest,** *Sebald*

Wiest, *Anton,* cabinetmaker, f. 1750 – D ▭ ThB XXXV.

Wiest, *Don,* landscape painter, * about 1920 Wyoming, l. before 1974 – USA ▭ Samuels.

Wiest, *Frans Mattias,* architect, * Regensburg, f. about 1691, l. 1696 – S ▭ ThB XXXV.

Wiest, *G.,* cabinetmaker, sculptor, f. 1864 – D ▭ ThB XXXV.

Wiest, *Heinrich* → **Wüst,** *Heinrich*

Wiest, *Joh. Heinrich* → **Wüst,** *Heinrich*

Wiest, *Joh. Ulrich,* cabinetmaker, sculptor, f. 1753 – D ▭ ThB XXXV.

Wiest, *Johann,* mason, architect, f. 1830, l. 1834 – D ▭ ThB XXXV.

Wiest, *Johann Leonhard* (Seling III) → **Wuest,** *Johann Leonhard*

Wiest, *K. Van Elmendorf* (EAAm III) → **Wiest,** *K. Van Elmendorfrf*

Wiest, *K. Van Elmendorfrf* (Wiest, K. Van Elmendorf), painter, * 24.5.1915 Little Rock (Arkansas) – USA ▭ EAAm III.

Wiest, *Lorenz,* landscape painter, watercolourist, etcher, † 1899 Weimar – D ⊡ ThB XXXV.

Wiest, *N.,* sculptor, f. 1776 – D ⊡ ThB XXXV.

Wiest, *Norbert,* sculptor, f. 1712 – D ⊡ ThB XXXV.

Wiest, *Sally,* landscape painter, * 12.7.1866 Trier, † 1952 Stuttgart – D ⊡ ThB XXXV; Vollmer V.

Wiest, *Sebald,* cabinetmaker, sculptor, f. 1822 – D ⊡ ThB XXXV.

Wieste, sculptor, f. 1712 – PL ⊡ ThB XXXV.

Wiester, *Charles,* engraver, * 1856 or 1857 Frankreich, l. 13.5.1889 – USA ⊡ Karel.

Wiester, *Luce E.,* painter, f. 1885 – USA ⊡ Hughes.

Wiestner, *Lukas,* painter, copper engraver, f. about 1686, l. 1694 – CH ⊡ Brun III; ThB XXXV.

Wieszczycki, *T.,* copper engraver, f. 1801 – F, PL ⊡ ThB XXXV.

Wieszeniewski, *Mikołaj,* artisan, painter, * about 1880, l. 1925 – PL, UZB ⊡ ThB XXXV.

Wietander, *Lorenz,* coppersmith, f. 1775 – RUS, D ⊡ ThB XXXV.

Wietek, *Adalbert,* architect, * 12.11.1876 Schlaney (Glatz), † 28.11.1933 Kufstein – D ⊡ Vollmer V.

Wieter, *H.* (Rump) → **Wieter,** *J. F. H.*

Wieter, *J. F. H.* (Wieter, H.), lithographer, f. 1839, l. 1842 – D ⊡ Rump; ThB XXXV.

Wieter und Hertz → **Hertz,** *Semmi*

Wieter & Hertz → **Wieter,** *J. F. H.*

Wieternik, *Peppino,* painter, commercial artist, * 19.2.1919 Wien, † 22.12.1979 Wien – A ⊡ Fuchs Maler 20.Jh. IV; Vollmer V.

Wietersheim, *Konstantin von,* painter, * 29.3.1829 Cammin (Pommern), l. 1878 – D ⊡ ThB XXXV.

Wieth, *R. A.,* reproduction engraver, * about 1760 – NL ⊡ ThB XXXV.

Wiethake, *Gustav,* architect, * 31.5.1867 Rocklum, l. after 1920 – D, MEX ⊡ ThB XXXV.

Wiethase, *Edgard,* animal painter, portrait painter, * 1881 Antwerpen, † 1965 Brüssel – B ⊡ DPB II; Vollmer V.

Wiethase, *Heinrich* (Wiethase, Heinrich Johann), architect, * 9.8.1833 Kassel, † 9.12.1893 Köln – D ⊡ DA XXXIII; Merlo; ThB XXXV.

Wiethase, *Heinrich Johann* (DA XXXIII) → **Wiethase,** *Heinrich*

Wiethüchter, *Gustav,* painter, graphic artist, * 2.7.1873 Bielefeld, † 1946 Bielefeld – D ⊡ ThB XXXV; Vollmer V.

Wieting, cartographer (?), f. 1750, † about 1782 – D ⊡ Focke.

Wieting, *Eva Angelika,* ceramist, * 1951 Stuttgart – D ⊡ WWCCA.

Wieting, *Gerhard,* cartographer (?), f. 1794 – D ⊡ Focke.

Wietwer, *Nicolaus* → **Wittwer,** *Nicolaus*

Wietzel, *Jobst* → **Weitzel,** *Jobst*

Wietzell, *Gabriel* → **Witzel,** *Gabriel*

Wietzell, *Gabriel,* painter, f. 22.8.1640 – RUS, D ⊡ ThB XXXV.

Wietzinger, *Hans,* painter, * Konstanz, f. 1402 – D ⊡ ThB XXXV.

Wietzinger, *Johannes* → **Wietzinger,** *Hans*

Wiewild, *Friedrich August* → **Wiewild,** *Johann Christian*

Wiewild, *Johann Christian,* porcelain painter, f. 9.1745, l. 7.1756 – D ⊡ Rückert.

Wiewinner, *Antje,* ceramist, * 1957 Münster – D ⊡ WWCCA.

Wieynck, *Heinrich,* graphic artist, typographer, illustrator, book designer, artisan, type designer, * 15.9.1874 Barmen, † 4.9.1931 Bad Saarow – D ⊡ Ries; ThB XXXV.

Wieynk, *Heinrich* → **Wieynck,** *Heinrich*

Wiezel, *Gabriel* → **Wietzell,** *Gabriel*

Wif, *Oluf* (Wiff, Olav), minter, f. 1708, † after 1723 or 17.9.1730 Kongsberg – N ⊡ NKL IV; ThB XXXV.

Wiff, *Olaus* → **Wif,** *Oluf*

Wiff, *Olav* (NKL IV) → **Wif,** *Oluf*

Wiff, *Oluf* → **Wif,** *Oluf*

Wiffe, *Frédéric* (Lami 18.Jh. II) → **Wiffel,** *Frédéric*

Wiffel, *Frédéric* (Wiffe, Frédéric), sculptor, * about 1739, † 1.2.1805 Paris – F ⊡ Lami 18.Jh. II; ThB XXXV.

Wiffen, *Alfred* (Wiffen, Alfred K.), painter, master draughtsman, etcher, * 18.3.1896 Eastwood (Nottinghamshire), † 1968 – GB ⊡ Spalding; Vollmer VI.

Wiffen, *Alfred K.* (Spalding) → **Wiffen,** *Alfred*

Wiffin, *H. H.,* flower painter, f. 1869 – GB ⊡ Pavière III.2; Wood.

Wigan, *Bessie* (Wigan, Bessie (Miss)), painter, f. 1888 – GB ⊡ Wood.

Wigan, *E. D.,* sculptor, f. 1883 – GB ⊡ Johnson II.

Wigan, *Edward,* silversmith, f. 1786 – GB ⊡ ThB XXXV.

Wigan, *Isaac* (Pavière I) → **Wigans,** *Isaac*

Wigand (1404), stonemason, f. 1404, l. 1410 – D ⊡ Zülch.

Wigand (1437), scribe, architect, f. 1437, l. 1442 – D ⊡ Zülch.

Wigand, *Adeline Albright,* portrait painter, * Madison (New Jersey), † 30.3.1944 – USA ⊡ Falk.

Wigand, *Albert* (Wiegand, Albert), painter, master draughtsman, collagist, * 24.8.1890 Ziegenhain (Hessen), † 17.5.1978 Leipzig – D ⊡ DA XXXIII; Vollmer V.

Wigand, *Balthasar,* miniature painter, * 30.11.1770 or 1771 Wien, † 7.6.1846 Felixdorf (Wien) – A ⊡ Fuchs Maler 19.Jh. Erg.-Bd II; Fuchs Maler 19.Jh. IV; Schidlof Frankreich; ThB XXXV.

Wigand, *E. T.,* lithographer, f. 1853, l. 1915 – SK ⊡ ArchAKL.

Wigand, *Ede* (Toroczkai Wigand, Ede), architect, artisan, * 19.5.1870 or 19.5.1869 or 19.5.1878 Budapest, † 1945 Budapest – H ⊡ DA XXX; ThB XXXV; Vollmer V.

Wigand, *Edit,* painter, sculptor, * 2.1.1891 Pancsova – H ⊡ ThB XXXV.

Wigand, *Eduard* → **Wigand,** *Ede*

Wigand, *F. H.,* painter, f. 1846 – GB ⊡ Wood.

Wigand, *Friedrich,* painter, * about 1800 St. Petersburg, † 6.8.1853 Rom – I, RUS ⊡ ThB XXXV.

Wigand, *Otto* (Mistress) → **Wigand,** *Adeline Albright*

Wigand, *Otto Charles,* painter, * 8.6.1856 New York, † 17.7.1944 – USA, F ⊡ Delouche; Falk.

Wigandus, illuminator, f. 1356 – D ⊡ D'Ancona/Aeschlimann; ThB XXXV.

Wigans, *Isaac* (Wigan, Isaac), fruit painter, still-life painter, * before 11.6.1615 Antwerpen, † 1662 or 1663 – B ⊡ DPB II; Pavière I; ThB XXXV.

Wigberhtus → **Wigbert**

Wigbert, mason, carver, f. about 1050 (?) – GB ⊡ Harvey.

Wigboldi, *Hindricus,* master draughtsman, copper engraver, etcher, f. 1637 – NL ⊡ ThB XXXV; Waller.

Wigboldi, *Jacobus,* master draughtsman, copper engraver, etcher, f. 1637 – NL ⊡ Waller.

Wigboldus, *Anco* → **Wigboldus,** *Anko*

Wigboldus, *Anko,* painter, master draughtsman, sculptor, * 8.3.1900 Ten Boer (Groningen) – NL, B, I ⊡ Scheen II.

Wigboldus, *Jantina Klaasine,* watercolourist, master draughtsman, * 31.3.1937 Groningen (Groningen) – NL ⊡ Scheen II.

Wigboldus, *Tineke* → **Wigboldus,** *Jantina Klaasine*

Wigdahl, *Anders Guttormsen,* landscape painter, * 10.5.1830 Vigdal (Sogn), † 31.8.1914 Gaupne (Sogn) or Bergen (Norwegen) – N ⊡ NKL IV; ThB XXXV.

Wigdehl, *John Michaloff* (NKL IV) → **Wigdehl,** *Michaloff*

Wigdehl, *Michaloff* (Wigdehl, John Michaloff), landscape painter, * 16.7.1856 or 16.7.1857 Gildeskål (Nordland), † 14.7.1921 Kristiania – N ⊡ NKL IV; ThB XXXV.

Wigelandt, *Georg,* painter, f. 1569 – D ⊡ ThB XXXV.

Wigén, *Ann-Mari* → **Wigén,** *Ann-Mari Sofia Elisabeth Vilhelmsdotter*

Wigén, *Ann-Mari Sofia Elisabeth Vilhelmsdotter,* painter, * 1912 – S ⊡ SvKL V.

Wigerich, *Hans,* goldsmith, * Schlettstadt (?), f. 1527, l. 1572 – F, CH ⊡ Brun IV.

Wigerich, *Peter,* goldsmith, f. 1520 – CH ⊡ Brun IV.

Wigersma, *Jaap* → **Wigersma,** *Jacob*

Wigersma, *Jacob,* landscape painter, still-life painter, master draughtsman, * 16.2.1877 Hoorn (Noord-Holland), † 7.3.1957 Haarlem (Noord-Holland) – NL ⊡ Scheen II.

Wigert, *Augusta* → **Wigert,** *Augusta Eleonara Amalia*

Wigert, *Augusta* → **Wigert,** *Christina Maria Amalia Augusta*

Wigert, *Augusta Eleonara Amalia,* painter, master draughtsman, * 4.5.1868 Silverg, † after 1895 – S ⊡ SvKL V.

Wigert, *Christina Maria Amalia Augusta,* painter, * 1827, † 1862 – S ⊡ SvKL V.

Wigert, *Gussi Eleonora Amalia* → **Wigert,** *Augusta Eleonara Amalia*

Wigert, *Hans* (Wigert, Hans Anders Krister), painter, master draughtsman, graphic artist, sculptor, * 8.10.1932 Karlskrona – S ⊡ Konstlex.; SvK; SvKL V.

Wigert, *Hans Anders Krister* (SvKL V) → **Wigert,** *Hans*

Wigert, *Marie Sophie Mathilde* → **Österlund,** *Mathilde*

Wigert, *Mathilde* → **Österlund,** *Mathilde*

Wigert-Österlund, *Marie Sophie Mathilde* (SvKL V) → **Österlund,** *Mathilde*

Wigert-Österlund, *Mathilde* (Konstlex.) → **Österlund,** *Mathilde*

Wigerus de Verde, goldsmith, f. 1329
– D ▭ Focke.

Wiget, *Marialuisa*, sculptor, woodcutter,
* 22.11.1907 Brunnen – CH ▭ KVS.

Wiget, *Trudi*, painter, master draughtsman,
* 25.1.1921 Arbon – CH ▭ KVS.

Wigfall, *Benjamin Leroy*, painter,
graphic artist, * 1930 – USA
▭ Dickason Cederholm.

Wigfors, *Olof* (Wigforss, Olof Peter),
decorative painter, master draughtsman,
* 1774 Falun, † 1836 Kalmar – S, D
▭ SvKL V; ThB XXXV.

Wigforss, *Olof* → **Wigfors**, *Olof*

Wigforss, *Olof Peter* (SvKL V) →
Wigfors, *Olof*

Wigfull, *James Ragg*, architect, * 1864
Sheffield, † 16.2.1936 Sheffield – GB
▭ DBA.

Wigfull, *W. Edward*, book
illustrator, f. 1890, l. 1939 – GB
▭ Peppin/Micklethwait.

Wigg, scribe, miniature painter, f. 1492,
l. 1500 – D ▭ ThB XXXV.

Wigg, *Charles Mayes*, painter, * 1889
Nottingham, † 1969 – GB ▭ Spalding.

Wigg, *Francis*, architect, † 26.2.1868
London – GB ▭ Colvin.

Wigg, *John*, architect, f. before 1900
– GB ▭ Brown/Haward/Kindred.

Wigg, *Joseph*, architect, mason, * about
1752, † 1824 – GB ▭ Colvin.

Wigg, *Mansfiled & Wigg* → **Wigg**, *Joseph*

Wigg & Mansfield → **Wigg**, *Joseph*

Wiggam, *W. M.*, painter, f. 1925 – USA
▭ Falk.

Wiggar, *Georg*, scribe, miniature painter,
f. 1533 – D ▭ ThB XXXV.

Wiggau, *Stephan*, gunmaker, bell founder,
f. 1463, l. 1499 – D ▭ ThB XXXV.

Wiggaw, *Steffan* → **Wiggau**, *Stephan*

Wigge, *Elisabeth*, painter, * 1934
Paderborn – D ▭ KüNRW V.

Wiggen, *Ulla*, painter, * 1942 Stockholm
– S ▭ Konstlex.; SvK.

Wiggens, *Thomas (1755)*, architect,
f. 1755, l. 1764 – GB ▭ Colvin.

Wiggens, *Thomas (1761)*, architect,
f. 1761, l. 1773 – GB ▭ Colvin.

Wiggers, *D.* (Mak van Waay) → **Wiggers**,
Dirk

Wiggers, *Derk* (ThB XXXV; Vollmer V;
Waller) → **Wiggers**, *Dirk*

Wiggers, *Dirk* (Wiggers, D.; Wiggers,
Derk), landscape painter, still-life painter,
watercolourist, master draughtsman,
etcher, * 26.3.1866 or 26.3.1886(?)
Amersfoort (Utrecht), † 14.2.1933 or
15.2.1933 Den Haag (Zuid-Holland)
– NL ▭ Mak van Waay; Scheen II;
ThB XXXV; Vollmer V; Waller.

Wiggers, *Karel* (Vollmer V) → **Wiggers**,
Karel Hendrik

Wiggers, *Karel H.* (Mak van Waay) →
Wiggers, *Karel Hendrik*

Wiggers, *Karel Hendrik* (Wiggers, Karel
H.; Wiggers, Karel), figure painter,
watercolourist, master draughtsman,
etcher, * 13.10.1916 Den Haag (Zuid-
Holland) – NL, F ▭ Mak van Waay;
Scheen II; Vollmer V.

Wiggers van Kerchem, *Gerardus
Wijnandus Josephus*, master draughtsman,
silhouette cutter(?), * 16.2.1787 Leiden
(Zuid-Holland), † 16.1.1868 Hasselt
(Overijssel) – NL ▭ Scheen II.

Wiggertsz, *Pieter*, painter, * Danzig (?),
f. 1664, † before 28.6.1673 Amsterdam
– NL ▭ ThB XXXV.

Wiggin, *Alfred J.*, portrait painter, f. 1850,
l. 1871 – USA ▭ Groce/Wallace;
Harper.

Wiggin, *C. E.*, painter, f. 1841 – CDN
▭ Harper.

Wiggins, *A. Z.*, painter, f. 1932 – USA
▭ Hughes.

Wiggins, *Carleton* (Wood) → **Wiggins**,
Charleton

Wiggins, *Charleton* (Wiggins, Carleton;
Wiggins, J. Carleton), landscape painter,
animal painter, * 4.3.1848 Turner's
(New York), † 12.6.1932 Old Lyme
(Connecticut) – USA, GB ▭ EAAm III;
Falk; ThB XXXV; Wood.

Wiggins, *Edgar Albert*, artisan, * 1904
Chicago – USA ▭ Dickason Cederholm.

Wiggins, *F.*, miniature painter,
f. 1790, l. 1791 – GB ▭ Foskett;
Schidlof Frankreich; ThB XXXV.

Wiggins, *Frank William* → **Wilkin**, *Frank
W.*

Wiggins, *George E. C.*, illustrator, f. 1938
– USA ▭ Falk.

Wiggins, *Gloria*, painter, * 17.1.1933 New
York – USA ▭ Dickason Cederholm.

Wiggins, *Guy C.* (EAAm III; Falk) →
Wiggins, *Guy Carleton*

Wiggins, *Guy Carleton* (Wiggins, Guy C.),
landscape painter, * 23.2.1883 Brooklyn
(New York), † 25.4.1962 St. Augustine
(Florida) – USA ▭ EAAm III; Falk;
ThB XXXV; Vollmer V.

Wiggins, *J. Carleton* (EAAm III) →
Wiggins, *Charleton*

Wiggins, *John George*, master
draughtsman, * 17.11.1890 Chattanooga
(Tennessee), l. 1940 – USA ▭ Falk.

Wiggins, *M. S.* (Hughes) → **Wiggins**,
Sidney Miller

Wiggins, *Michael*, painter, graphic artist,
* 29.7.1954 Brooklyn (New York) –
USA ▭ Dickason Cederholm.

Wiggins, *Myra* (Wiggins, Myra Albert),
photographer, painter, * 15.12.1869
Salem (Oregon), † 14.1.1956 Seattle
(Washington) – USA ▭ EAAm III;
Falk; Samuels; Vollmer V.

Wiggins, *Myra Albert* (EAAm III; Falk;
Samuels) → **Wiggins**, *Myra*

Wiggins, *Samuel A.*, engraver, * about
1834 New Brunswick, l. 1860 – USA
▭ Groce/Wallace; Harper.

Wiggins, *Sidney Miller* (Wiggins, M.
S.), painter, etcher, designer, decorator,
* 12.1.1881 New Haven (New York),
l. 1940 – USA ▭ Falk; Hughes;
ThB XXXV.

Wiggins, *Teresa*, graphic artist,
* 16.3.1956 New York – USA
▭ Dickason Cederholm.

Wigginton, *William*, architect, f. 1855,
l. 1868 – GB ▭ DBA.

Wigglesworth, *Frank*, painter, sculptor,
* 7.2.1893, l. 1933 – USA ▭ Falk.

Wigglesworth, *Herbert Hardy*, architect,
* 1866, † 24.8.1949 – GB ▭ DBA;
Gray.

Wigglesworth, *Katherine*, book
illustrator, * 1901 Indien – GB
▭ Peppin/Micklethwait.

Wigglesworth, *Lena*, flower painter,
f. about 1945 – GB ▭ McEwan.

Wiggli, *Oscar*, sculptor, engraver, etcher,
* 9.3.1927 Solothurn – CH ▭ KVS;
LZSK; Plüss/Tavel II.

Wiggli, *Rosa*, painter, master draughtsman,
* 11.3.1901 Olten, † 1991 – CH
▭ KVS; LZSK.

Wiggli-Klein, *Rosa* → **Wiggli**, *Rosa*

Wiggli-Moulin, *Janine Marie* → **Moulin**,
Janine Marie

Wiggo, *Stephan* → **Wiggau**, *Stephan*

Wiggoni, portrait painter, f. 1783 – GB
▭ ThB XXXV; Waterhouse 18.Jh..

Wiggow, *Stephan* → **Wiggau**, *Stephan*

Wiggs, *Bertie*, painter, f. 1971 – USA
▭ Dickason Cederholm.

Wiggun, *Edgar Albert*, artist, * 1904
Chicago – USA ▭ Dickason Cederholm.

Wigh, *Gunnar* → **Wigh**, *Gunnar Wilhelm*

Wigh, *Gunnar Wilhelm*, decorative painter,
* 5.8.1907 Gränna – S ▭ SvKL V.

Wighman, *A. (Mistress)*, flower painter,
f. 1860 – CDN ▭ Harper.

Wight, *Adelaide*, miniature painter,
f. 1899, l. 1904 – GB ▭ Foskett.

Wight, *Clifford*, fresco painter, * about
1900 England, † 1960 or 1969 England
– USA ▭ Hughes.

Wight, *Dorothea*, graphic artist, * 1944
Devon – GB ▭ Spalding.

Wight, *Elspeth S.*, painter, f. 1898,
l. 1905 – GB ▭ McEwan.

Wight, *John*, architect, sculptor, f. 1820,
l. 1830 – GB ▭ Gunnis.

Wight, *John Rutherford*, painter, f. 1870,
l. 1883 – GB ▭ McEwan.

Wight, *Moses*, genre painter,
portrait painter, * 2.4.1827 Boston
(Massachusetts), † 1895 Boston
(Massachusetts) – USA, F ▭ EAAm III;
Falk; Groce/Wallace; ThB XXXV.

Wight, *Peter B.* (EAAm III) → **Wight**,
Peter Bonnett

Wight, *Peter Bonnett* (Wight, Peter
B.), architect, * 1.8.1838 New York,
† 8.9.1925 Pasadena (California) –
USA ▭ DA XXXIII; DBA; EAAm III;
ThB XXXV.

Wight, *Thomas*, architect, * 17.9.1874
Halifax (Kanada), l. after 1904 – USA,
CDN ▭ ThB XXXV.

Wight, *W.*, portrait painter, f. before 1869
– USA ▭ Groce/Wallace.

Wight, *William* (Wight, William Drewin),
architect, * 22.1.1882 Halifax (Kanada),
† 19.10.1947 Kansas City – USA, CDN
▭ ThB XXXV; Vollmer V.

Wight, *William Drewin* (ThB XXXV) →
Wight, *William*

Wight and Wight → **Wight**, *William*

Wighters, *Karel* → **Wuchters**, *Karel*

Wightman, *Don* → **Wightman**, *Donald
Albert*

Wightman, *Donald Albert*, painter, mixed
media artist, * 9.5.1935 London – CDN
GB ▭ Ontario artists.

Wightman, *Francis P.*, painter, f. 1913
– USA ▭ Falk.

Wightman, *George D.*, wood
engraver, f. 1848, l. 1896 – USA
▭ Groce/Wallace.

Wightman, *N.*, lithographer, f. before
1830(?) – USA ▭ Groce/Wallace.

Wightman, *Thomas (1802)*, copper
engraver, f. 1802, l. 1820 – USA
▭ ThB XXXV.

Wightman, *Thomas (1811)*, painter,
* 1811, † 1888 New York (?) –
USA ▭ EAAm III; Groce/Wallace;
ThB XXXV.

Wightman, *Winifred Ursula* (Nicholson,
Winifred U.; Nicholson, Winifred
Ursula), miniature painter, * 1881
St. Petersburg, l. 1909 – RUS, GB
▭ Foskett; McEwan; ThB XXXV;
Vollmer V.

Wighton, *J.*, painter, f. 1863, l. 1866
– GB ▭ Wood.

Wighton, *William,* portrait painter, f. 1861, l. 1876 – GB ▭ McEwan.

Wightwick, *George* (Wightwick, George W.), architect, master draughtsman, * 26.8.1802 Alyn Bank (Mold, Flintshire), † 9.7.1872 Portishead (North Somerset) – GB ▭ Colvin; Dixon/Muthesius; Grant; Houfe; Mallalieu; ThB XXXV.

Wightwick, *George W.* (Grant) → **Wightwick,** *George*

Wigle, *Arch P.,* painter, f. 1924 – USA ▭ Falk.

Wigle, *Zona* → **Wegle,** *Zona*

Wigle-Carleson, *Karin* (Wigle-Carleson, Karin Margareta), painter, master draughtsman, * 8.3.1915 Färgelanda – S ▭ Konstlex.; SvKL V.

Wigle-Carleson, *Karin Margareta* (SvKL V) → **Wigle-Carleson,** *Karin*

Wigley, *George Jonas,* architect, f. 29.11.1847, † 20.1.1866 Rom – I, GB ▭ DBA.

Wigley, *J. N.,* painter, f. 1845 – GB ▭ Grant; Wood.

Wigley, *James,* painter, graphic artist, master draughtsman, * 1917 Adelaide – AUS ▭ Robb/Smith.

Wigley, *John,* sculptor, * 1962 – GB ▭ Spalding.

Wigley, *William Edward,* portrait painter, * 7.1880 Birmingham – GB ▭ ThB XXXV.

Wigmana, *Gerard,* painter, architect, etcher, * 27.9.1673 Workum, † 27.5.1741 Amsterdam – NL ▭ ThB XXXV; Waller.

Wigmann, *Herbert,* bell founder, * 1669, † 1719 – D ▭ ThB XXXV.

Wigmans, *W.,* painter, sculptor, f. before 1944 – NL ▭ Mak van Waay.

Wignell, *P. E.,* figure painter, fruit painter, genre painter, f. 1872, l. 1876 – GB ▭ Johnson II; Pavière III.2; Wood.

Wigram, *Edgar Thomas Ainger* (Wigram, Edgar Thomas Ainger (Bart., 6); Wigram, Edgar Thomas Ainger (Bt.)), architect, illustrator, * 23.11.1864, † 15.3.1935 – GB ▭ DBA; Mallalieu.

Wigren, *Peter Jonas Philip,* goldsmith, f. 1846 – S ▭ ThB XXXV.

Wigstead, *H.* (Wigstead, Henry), caricaturist, genre painter, etcher, * about 1745 London, † 13.11.1793 or 1800 Margate (Kent) or London – GB ▭ Grant; Lister; Mallalieu; ThB XXXV.

Wigstead, *Henry* (Grant; Lister; Mallalieu) → **Wigstead,** *H.*

Wigtham, *Richard of* → **Richard of Wytham**

Wihlborg, *Gerhard,* landscape painter, portrait painter, still-life painter, graphic artist, * 23.4.1897 Löderup (Schonen), † 1982 Ystad – S ▭ Konstlex.; SvK; SvKL V; ThB XXXV; Vollmer V.

Wihlborg, *Gunnar* → **Wihlborg,** *Gunnar Artur*

Wihlborg, *Gunnar Artur,* painter, master draughtsman, * 10.6.1901 Sjöbö (S. Åsums socken) – S ▭ SvKL V.

Wihlborg, *Nils Olsson,* painter, * 18.2.1862 Tolånga, † 30.11.1925 Sjöbo – S ▭ SvKL V.

Wihlborg, *Stig* (Wihlborg, Stig Göthe Nergard; Wihlborg, Stig Göthe), landscape painter, still-life painter, * 4.6.1914 Malmö – S ▭ SvK; SvKL V; Vollmer V.

Wihlborg, *Stig Göthe* (SvK) → **Wihlborg,** *Stig*

Wihlborg, *Stig Göthe Nergard* (SvKL V) → **Wihlborg,** *Stig*

Wiholm, *Knut* → **Wiholm,** *Knut Albert Ludvig*

Wiholm, *Knut Albert Ludvig,* silversmith, sculptor, * 5.1.1873 Stockholm, l. 1918 – S ▭ SvKL V.

Wiht, *Thomas,* architect, * 1874 Halifax (Nova Scotia), † 1949 – CDN ▭ EAAm III.

Wihtol, *E.,* silhouette artist, f. before 1913 – D ▭ Ries.

Wihtska, *Johan Georg* → **Wissger,** *Johann Georg*

Wihtum, *Reginald* → **Wytham,** *Reginald*

Wiichmann, *Hans* → **Wiichmann,** *Johan*

Wiichmann, *Johan,* goldsmith, silversmith, * about 1733, l. 1787 – DK ▭ Bøje I.

Wiig Hansen, *Svend,* sculptor, painter, * 20.12.1922 Møgeltønder – DK ▭ DA XXXIII; Vollmer V.

Wiik, *Maria* (Wiik, Maria Katarina), genre painter, portrait painter, * 2.8.1853 or 3.8.1853 Helsinki, † 19.6.1928 Helsinki – SF, F ▭ DA XXXIII; Delouche; Koroma; Kuvataiteilijat; Nordström; Paischeff; ThB XXXV.

Wiik, *Maria Katarina* (DA XXXIII; Koroma; Kuvataiteilijat; Nordström; Paischeff) → **Wiik,** *Maria*

Wiik, *Solveig,* painter, mosaicist, * 10.10.1908 Sortland – N ▭ NKL IV.

Wiinberg, *Hein,* goldsmith, silversmith, f. 8.10.1682, † 1697 – DK ▭ Bøje I.

Wiinblad, *Bjørn,* painter, master draughtsman, stage set designer, ceramist, * 20.9.1918 Kopenhagen – DK ▭ DKL II; Vollmer V.

Wiinholt, *Claudius August,* architect, * 24.8.1855 Røved By (Jütland), l. 1895 – DK ▭ ThB XXXV.

Wiiralt, *Eduard* (SvKL V; Vollmer V) → **Viiralt,** *Eduard*

Wijbenga, *Sijmon* → **Wijbenga,** *Sijmon Johannes*

Wijbenga, *Sijmon Johannes,* watercolourist, master draughtsman, etcher, lithographer, wood engraver, * 25.2.1947 Suameer (Friesland) – NL ▭ Scheen II.

Wijbladh, *Carl,* architect, * 1705, † 1768 Östuna – S ▭ SvK.

Wijbladh, *Johan* → **Wijbladh,** *Johan Fridolf*

Wijbladh, *Johan Fridolf,* architect, * 1826 Östuna, † 1872 Örebro – S ▭ SvK.

Wijck, *Carolina Cornelia van der* (Wijck, Carolina Cornelia van der (Jonkvrouwe)), lithographer, * 19.3.1798 Zutphen (Gelderland), † 27.3.1869 Den Haag (Zuid-Holland) – NL, D ▭ Scheen II; ThB XXXVI; Waller.

Wijck, *Jan Claszen van,* painter, copper engraver, pattern drafter, * Amsterdam (?), f. 1597, † before 10.2.1613 Kopenhagen (?) – DK, NL ▭ ThB XXXVI.

Wijck, *Johan* (Waller) → **Wyck,** *Jan*

Wijck, *Thomas van* → **Wijck,** *Thomas*

Wijck, *Thomas* (Wyck, Thomas; Wyck, Thomas Beverwyck), painter of interiors, etcher, master draughtsman, genre painter, landscape painter, marine painter, * about 1616 or 1616 Beverwijk, † before 19.8.1677 or 1677 or 1682 Haarlem – NL, GB ▭ Bernt III; Bernt V; DA XXXIII; Grant; Pavière I; ThB XXXVI; Waller; Waterhouse 16./17.Jh..

Wijck Johan Claszen van → **Wijck,** *Jan Claszen van*

Wijckman, *Johan* → **Wickman,** *Johan*

Wijdeveld, *Arnoldus,* painter, * 1.9.1832 Nijmegen (Gelderland), † after 1870 – NL, USA ▭ Scheen II.

Wijdeveld, *HendriCus Theodorus* (Scheen II) → **Wijdeveld,** *Hendrikus Theodorus*

Wijdeveld, *Hendrikus Theodorus* (Wijdeveld, HendriCus Theodorus), carpenter, lithographer, linocut artist, architect, decorator, * 4.10.1885 Den Haag (Zuid-Holland), † 1989 Amsterdam (Noord-Holland) – NL, GB, F, D, B ▭ DA XXXIII; Scheen II; ThB XXXVI; Vollmer V; Waller.

Wijdeveld, *Ruscha,* fresco painter, * 6.3.1948 Amsterdam (Noord-Holland) – NL ▭ Scheen II (Nachtr.).

Wijdoogen, *J.,* wallcovering designer, f. 1838 – NL ▭ Scheen II.

Wijdoogen, *Jan (?)* → **Wijdoogen,** *J.*

Wijdoogen, *Jan (?)* → **Wijdoogen,** *N. M.*

Wijdoogen, *N. M.,* marine painter, still-life painter, flower painter, f. 1829, l. 1852 – NL ▭ Scheen II.

Wijdtmans, *Claes* → **Weydtmans,** *Claes Jansz.*

Wijen, *Jacques van der* → **Wyhen,** *Jacques van der*

Wijenberg, *J.,* portrait painter, f. about 1750, l. 1752 – NL ▭ Scheen II; ThB XXXVI.

Wijers, *Albertus Gerhardus,* watercolourist, master draughtsman, * 25.12.1847 Zutphen (Gelderland), † about 22.6.1893 Zutphen (Gelderland) – NL ▭ Scheen II.

Wijers, *Theodorus Canisius,* painter, master draughtsman, * 16.4.1914 Nijmegen (Gelderland) – NL ▭ Scheen II.

Wijga, *Jan,* painter, * 13.12.1901 – NL ▭ Scheen II (Nachtr.); Vollmer V.

Wijgård, *Kjell* (Wijgård, Kjell Emil), painter, master draughtsman, graphic artist, photographer, * 4.1.1915 Göteborg, † 1985 Västerås – S ▭ Konstlex.; SvK; SvKL V.

Wijgård, *Kjell Emil* (SvKL V) → **Wijgård,** *Kjell*

Wijk, *Boris van,* painter, master draughtsman, artisan, * 26.5.1919 Amsterdam (Noord-Holland) – NL ▭ Scheen II.

Wijk, *Charles van* (ThB XXXVI) → **Wijk,** *Charles Henri Marie van*

Wijk, *Charles Henri Marie van* (Wijk, Charles van), sculptor, * 31.1.1875 Rotterdam (Zuid-Holland) or Den Haag (Zuid-Holland), † 1.10.1917 Den Haag (Zuid-Holland) – NL, B, F ▭ Scheen II; ThB XXXVI.

Wijk, *Daniel,* seal engraver, † 1695 – S ▭ SvKL V.

Wijk, *Hendrik Jan van,* miniature painter, still-life painter, * 23.10.1911 Den Haag (Zuid-Holland) – NL, F, DZ ▭ Scheen II.

Wijk, *Herma van* → **Wijk,** *Hermanna van*

Wijk, *Hermanna van,* painter, master draughtsman, modeller, puppet designer, * 29.5.1945 Schiedam (Zuid-Holland) – NL ▭ Scheen II.

Wijk, *Jan van* → **Wijk,** *Hendrik Jan van*

Wijk, *Jan van* → **Wijk,** *Marius Johannes van*

Wijk, *Jan de,* painter, f. 1734 – NL ▭ ThB XXXVI.

Wijk, *Jeannette Marie van,* landscape painter, watercolourist, master draughtsman, * 15.9.1789 Den Haag (Zuid-Holland), † 8.12.1938 Den Haag (Zuid-Holland) – NL ▭ Scheen II.

Wijk, *Jenny van* → Wijk, *Jeannette Marie van*

Wijk, *Johannus van* (Vollmer V) → Wijk, *Marius Johannes van*

Wijk, *Johannus Marinus van* (ThB XXXVI) → Wijk, *Marius Johannes van*

Wijk, *Marieke van* → Kern, *Marieke*

Wijk, *Marinus Johannus van* (Waller) → Wijk, *Marius Johannes van*

Wijk, *Marius Johannes van* (Wijk, Marinus Johannus van; Wijk, Johannus Marinus van; Wijk, Johannus van), painter, etcher, lithographer, master draughtsman, book illustrator, * 25.12.1890 Amsterdam (Noord-Holland), † 30.1.1923 Davos – NL, I, CH ⊡ Scheen II; ThB XXXVI; Vollmer V; Waller.

Wijk, *Mary*, painter, * 21.5.1854 Göteborg, † 1911 Stockholm – S ⊡ SvK; SvKL V; ThB XXXV.

Wijk, *Sijpko*, painter, * 2.11.1936 Dordrecht (Zuid-Holland) – NL, MA ⊡ Scheen II.

Wijker, *Cor* → Wijker, *Cornelis*

Wijker, *Cornelis*, sculptor, * 27.9.1890 Egmond aan Zee (Noord-Holland), l. before 1970 – NL ⊡ Scheen II.

Wijkman, *Anders* (Wikman, Anders Jönsson), copper engraver, minter, seal engraver, etcher, * about 1665 Wikmanshyttan (Hedemora socken)(?), † 18.2.1730 Avesta – S ⊡ SvKL V; ThB XXXV.

Wijkman, *Anders Jönsson* → Wijkman, *Anders*

Wijkman, *Johan* → Wickman, *Johan*

Wijkniet, *A. W.* (Mak van Waay) → Wijkniet, *Albertus Willem*

Wijkniet, *Albertus Willem* (Wijkniet, A. W.), watercolourist, master draughtsman, lithographer, wood engraver, artisan, * 17.3.1894 Tiel (Gelderland), l. before 1970 – NL ⊡ Mak van Waay; Scheen II.

Wijlacker, *Jan Cornelis*, painter, * about 30.3.1869 Rotterdam (Zuid-Holland), † 13.9.1895 Rotterdam (Zuid-Holland) – NL, B ⊡ Scheen II.

Wijland, *Gerard van* (Mak van Waay; Vollmer V) → Wijland, *Gerardus van*

Wijland, *Gerardus van* (Wijland, Gerard van), painter, master draughtsman, graphic artist, * 13.7.1912 Utrecht (Utrecht) – NL ⊡ Mak van Waay; Scheen II; Vollmer V.

Wijler, *Mårten* → Weiler, *Mårten*

Wijmans, *Henricus Gerardus*, graphic artist, * 31.12.1938 Ouderkerk aan den IJssel (Zuid-Holland) – NL ⊡ Scheen II (Nachtr.).

Wijmans, *Lambert Wilhelmus* (Mak van Waay; Vollmer V) → Wijmans, *Wilhelmus Lambertus*

Wijmans, *Louis Frederik*, still-life painter, figure painter, landscape painter, watercolourist, master draughtsman, * 29.6.1905 Utrecht (Utrecht) – NL ⊡ Mak van Waay; Scheen II; Vollmer V.

Wijmans, *Wilhelmus Lambertus* (Wijmans, Lambert Wilhelmus), watercolourist, master draughtsman, etcher, lithographer, * 28.10.1888 Utrecht (Utrecht), l. before 1970 – NL ⊡ Mak van Waay; Scheen II; Vollmer V.

Wijn, *Cornelis de*, graphic designer, * 7.9.1931 Bussum (Noord-Holland) – NL ⊡ Scheen II (Nachtr.).

Wijn, *Souwtje de* (Zwanenburg), painter, lithographer, etcher, master draughtsman, * 28.10.1888 Oudeschild (Texel), l. before 1970 – NL, B, D ⊡ Scheen II; ThB XXXVI; Vollmer V; Waller.

Wijn, *Willem Abraham de*, landscape painter, still-life painter, watercolourist, master draughtsman, etcher, typographer, * 20.10.1902 Amsterdam (Noord-Holland) – NL, F ⊡ Mak van Waay; Scheen II; Vollmer V.

Wijnand, *Abraham* → Svansköld, *Abraham Winandts*

Wijnands, *Augustus*, painter, master draughtsman, * 1795 Düsseldorf, l. 1848 – D, NL ⊡ Scheen II.

Wijnands, *Hendrick*, copper engraver, * Amsterdam, f. 1719 – NL ⊡ Waller.

Wijnas, *Jan Eduard Marie*, portrait painter, graphic artist, * 18.8.1906 Gulpen (Limburg) – NL ⊡ Scheen II.

Wijnants, *Jan* (Wynants, Jan), landscape painter, * about 1630 or 1635 or about 1630 Haarlem(?) or Haarlem, † 23.1.1684 Amsterdam – NL ⊡ Bernt III; DA XXXIII; ThB XXXVI.

Wijnantsz, *Jan*, copper engraver, * Amsterdam, f. 1721 – NL ⊡ ThB XXXVI; Waller.

Wijnantz, *Augustus* → Wijnands, *Augustus*

Wijnberg, *Klaas* → Wijnberg, *Nicolaas*

Wijnberg, *N.* (Mak van Waay) → Wijnberg, *Nicolaas*

Wijnberg, *Nico* (Vollmer VI) → Wijnberg, *Nicolaas*

Wijnberg, *Nicolaas* (Wijnberg, N.; Wijnberg, Nico), commercial artist, watercolourist, master draughtsman, etcher, lithographer, ceramics modeller, fresco painter, mosaicist, wallcovering designer, sgraffito artist, * 22.11.1918 Amsterdam (Noord-Holland) – NL ⊡ Mak van Waay; Scheen II; Vollmer VI.

Wijnbergen, *Johannes Marinus*, painter, master draughtsman, * 28.2.1937 Gorssel (Gelderland) – NL, E ⊡ Scheen II.

Wijnbergen, *Joop* → Wijnbergen, *Johannes Marinus*

Wijnbergh, *Cordt Petter* → Winberg, *Cordt Petter*

Wijnblad, *Johan* → Wijnbladh, *Olof Johan*

Wijnblad, *Johan Fridolf*, architect, * 24.9.1826, † 5.10.1872 Örebro – S ⊡ ThB XXXV.

Wijnbladh, *Carl*, architect, * 1705, † 1768 – S ⊡ ThB XXXV.

Wijnbladh, *Olof Johan*, graphic artist, * 9.11.1733 Kvalsta (Östuna socken), † 7.3.1793 Stockholm – S ⊡ SvKL V.

Wijnen, *Oswald* (Wynen, Oswald), flower painter, fruit painter, watercolourist, * 11.11.1736 or 1739 Heusden, † 4.1.1790 or before 8.6.1790 Amsterdam (Noord-Holland) – NL ⊡ Pavière II; Scheen II; ThB XXXVI.

Wijngaard, *Yolande Carla Marijke van den*, potter, * 17.7.1935 Utrecht (Utrecht) – NL ⊡ Scheen II.

Wijngaarden, *Arie Cornelis van*, painter, sculptor, * 27.10.1906 Sliedrecht (Zuid-Holland) – NL, E ⊡ Scheen II.

Wijngaarden, *IJsbrand Dirk van*, watercolourist, master draughtsman, etcher, * about 29.4.1937 Den Haag (Zuid-Holland), l. before 1970 – NL, GB, B, I ⊡ Scheen II.

Wijngaarden, *Theo van* → Wijngaarden, *Theodorus van*

Wijngaarden, *Theodorus van*, etcher, painter, master draughtsman, restorer, * 27.2.1874 Rotterdam (Zuid-Holland), † 4.11.1952 Voorburg (Zuid-Holland) – NL, B, USA ⊡ Scheen II; ThB XXXVI; Waller.

Wijngaerde, *Anthonie Jacobus* (Brewington) → Wijngaerdt, *Anthonie Jacobus van*

Wijngaerden, *I.* (Waller) → Wyngaerden, *J.*

Wijngaerdt, *Anthonie Jacobus van* (Wijngaerde, Anthonie Jacobus), landscape painter, marine painter, etcher, * 27.6.1808 Rotterdam (Zuid-Holland), † 3.2.1887 Haarlem (Noord-Holland) – NL ⊡ Brewington; Scheen II; ThB XXXVI; Waller.

Wijngaerdt, *Petrus van* → Wijngaerdt, *Petrus Theodorus van* (1873)

Wijngaerdt, *Petrus Theodorus van (1816)*, portrait painter, figure painter, lithographer, * 7.3.1816 Rotterdam (Zuid-Holland), † 12.5.1893 Haarlem (Noord-Holland) – NL, GB ⊡ Scheen II; Waller.

Wijngaerdt, *Petrus Theodorus* (1873) (Waller) → Wijngaerdt, *Petrus Theodorus van* (1873)

Wijngaerdt, *Petrus Theodorus van (1873)* (Wyngaerdt, Piet van; Wijngaerdt, Petrus Theodorus (1873); Wijngaerdt, Piet van), painter, lithographer, etcher, master draughtsman, * 4.11.1873 Amsterdam (Noord-Holland), † 25.11.1964 Abcoude (Utrecht) – NL ⊡ Mak van Waay; Scheen II; ThB XXXVI; Vollmer V; Waller.

Wijngaerdt, *Piet* → Wijngaerdt, *Petrus Theodorus van* (1873)

Wijngaerdt, *Piet van* (ThB XXXVI) → Wijngaerdt, *Petrus Theodorus van* (1873)

Wijngaert, *Maria Louisa Philomena van de*, glass artist, graphic artist, * 29.6.1927 Amsterdam (Noord-Holland) – NL ⊡ Scheen II.

Wijngaert, *Wies van de* → Wijngaert, *Maria Louisa Philomena van de*

Wijnhout, *Gerrit*, copper engraver, * Amsterdam(?), f. 1735 – NL ⊡ Waller.

Wijnhout, *Nicolaas*, woodcutter, f. 1736 – NL ⊡ Waller.

Wijnhoven, *Cas* → Wijnhoven, *Caspar Maria Johannes*

Wijnhoven, *Caspar Maria Johannes*, goldsmith, jewellery artist, * 23.2.1928 Eindhoven (Noord-Brabant) – NL ⊡ Scheen II.

Wijnhoven, *Jac* → Wijnhoven, *Jacobus Christianus Josephus*

Wijnhoven, *Jacobus Christianus Josephus*, artisan, enamel artist, goldsmith, * about 11.5.1901 Woensel (Noord-Brabant), l. before 1970 – NL ⊡ Scheen II.

Wijnhoven, *S.* (Vollmer V) → Wijnhoven, *Steven Hendrik*

Wijnhoven, *Steef* → Wijnhoven, *Steven Hendrik*

Wijnhoven, *Steven Hendrik* (Wijnhoven, S.), watercolourist, master draughtsman, lithographer, * 5.3.1898 Dordrecht (Zuid-Holland), l. before 1970 – NL ⊡ Scheen II; Vollmer V.

Wijnkamp, *Leo* → Wijnkamp, *Leopold*

Wijnkamp, *Leopold*, painter, decorator, designer, * 8.9.1917 Amsterdam (Noord-Holland) – NL, MA ⊡ Scheen II.

Wijnmalen, *Hugo* → **Wijnmalen,** *Hugo Victor Benjamin*

Wijnmalen, *Hugo Victor Benjamin,* etcher, painter, * 2.2.1884 Rotterdam (Zuid-Holland), † 2.6.1962 Rotterdam (Zuid-Holland) – NL, ZA, RA ⊡ Scheen II; ThB XXXVI; Vollmer V; Waller.

Wijnman, *Ferdinand Wilhelm* (Wijnman, W.; Wijnman, Wilhelm Ferdinand; Wijnman, Wilhelm), figure painter, master draughtsman, woodcutter, lithographer, * 10.7.1879 Roermond (Limburg), l. before 1970 – NL, F ⊡ Mak van Waay; Scheen II; ThB XXXVI; Vollmer V; Waller.

Wijnman, *Jacob,* sculptor, woodcutter, furniture artist, * 14.5.1877 Den Haag (Zuid-Holland), † 14.1.1943 near (Konzentrationslager) Auschwitz – NL ⊡ Scheen II.

Wijnman, *Lion,* sculptor, * 27.10.1871 Den Haag (Zuid-Holland), † 26.1.1943 (Konzentrationslager) Auschwitz – NL ⊡ Scheen II.

Wijnman, *P. van,* lithographer, master draughtsman, f. 1925 – NL ⊡ Waller.

Wijnman, *Pau* → **Wijnman,** *Paulina Maria Louise*

Wijnman, *Paulina Maria Louise,* master draughtsman, lithographer, * 29.10.1889 Amsterdam (Noord-Holland), † 2.10.1930 Amsterdam (Noord-Holland) – NL ⊡ Scheen II.

Wijnman, *W.* (Mak van Waay) → **Wijnman,** *Ferdinand Wilhelm*

Wijnman, *Wilhelm* (Vollmer V) → **Wijnman,** *Ferdinand Wilhelm*

Wijnman, *Wilhelm Ferdinand* (ThB XXXVI; Waller) → **Wijnman,** *Ferdinand Wilhelm*

Wijnman, *Wim* → **Wijnman,** *Ferdinand Wilhelm*

Wijnne, *Hendrik Arend Willem,* landscape painter, * 5.3.1823 Elburg (Gelderland), † 7.6.1854 Elburg (Gelderland) – NL ⊡ Scheen II.

Wijnoudts, *Jacob* → **Wijnouts,** *Jacob*

Wijnouts, *Hendrik,* copper engraver, f. 1737 – NL ⊡ ThB XXXVI; Waller.

Wijnouts, *Jacob,* copper engraver, f. 1737, l. 1748 – NL ⊡ Waller.

Wijns, *A.,* artist, f. 1942 – NL ⊡ Scheen II.

Wijnsouw, *Jacob Martinus Johannes,* painter, * 29.12.1909 Dordrecht (Zuid-Holland) – NL ⊡ Scheen II.

Wijnstroom, *Anthonij Christiaan* (Wijnstroom, Antonij Christiaan; Wijnstroom, Anthonij Christian), glass painter, etcher, master draughtsman, * 6.5.1888 Amsterdam (Noord-Holland), l. before 1970 – NL, B, F ⊡ Scheen II; ThB XXXVI; Vollmer V; Waller.

Wijnstroom, *Anthonij Christian* (Vollmer V) → **Wijnstroom,** *Anthonij Christiaan*

Wijnstroom, *Antonij Christiaan* (ThB XXXVI) → **Wijnstroom,** *Anthonij Christiaan*

Wijnter, *Hendrick* (Waller) → **Winter,** *Hendrik* (1639)

Wijntges, *Cornelis,* minter, stamp carver, f. 1615, l. 1624 – NL ⊡ ThB XXXVI.

Wijntiens, *Eelke,* goldsmith, f. about 1629, l. 1650 – NL ⊡ ThB XXXVI.

Wijntrack, *Dirck* (Wyntrack, Dirk), animal painter, * before 1625 Drenthe (?) or Drenthe, † 1678 Den Haag – NL ⊡ Bernt III; ThB XXXVI.

Wijntrak, *Dirck* → **Wijntrack,** *Dirck*

Wijnveld, *Barend,* history painter, genre painter, * 13.8.1820 Amsterdam (Noord-Holland), † 18.2.1902 Haarlem (Noord-Holland) – NL ⊡ Scheen II; ThB XXXVI.

Wijnveldt, *Chris* → **Wijnveldt,** *Christoffel*

Wijnveldt, *Christoffel,* watercolourist, master draughtsman, collagist, * 26.7.1891 Rotterdam (Zuid-Holland), l. before 1970 – NL ⊡ Scheen II.

Wijnveldt, *Johannes Anthonie,* painter, * 9.5.1890 Rotterdam (Zuid-Holland), l. before 1970 – NL ⊡ Scheen II.

Wijs, *de* (Wijs, D.), stamp carver, f. 1713, l. 1717 – NL ⊡ ThB XXXVI; Waller.

Wijs, *D. de* → **Wijs,** *de*

Wijs, *D.* (Waller) → **Wijs,** *de*

Wijs, *Jean Esaie Christienne de,* painter, photographer, * 6.1.1870 Rotterdam (Zuid-Holland), † 30.7.1950 Breda (Noord-Brabant) – NL ⊡ Scheen II.

Wijs, *Willem Karel de,* architect, watercolourist, woodcutter, * 6.3.1884 Rotterdam (Zuid-Holland), † 10.12.1964 Enschede (Overijssel) – NL ⊡ Mak van Waay; Scheen II; Vollmer V.

Wijs Jz., *K. de,* etcher, lithographer, master draughtsman, f. 1853, l. 1854 – NL ⊡ Scheen II; Waller.

Wijsbroek, *Jan* → **Wijsbroek,** *Joannes Ludovicus Jacobus*

Wijsbroek, *Joannes Ludovicus Jacobus,* watercolourist, sculptor, artisan, fresco painter, * 12.5.1918 Rotterdam (Zuid-Holland) – NL ⊡ Scheen II.

Wijsenbeek, *Frederika Wilhelmina,* painter, * 28.7.1919 Rotterdam (Zuid-Holland) – NL ⊡ Scheen II.

Wijsman, *I.* (Waller) → **Wijsman,** *J.*

Wijsman, *J.* (Wijsman, I.), aquatintist, copper engraver, master draughtsman, f. 1791, † 1828 (?) Amsterdam – NL ⊡ ThB XXXVI; Waller.

Wijsman, *Jacobus,* etcher, portrait engraver, * before 1.4.1768 Sloterdijk (Noord-Holland), † 30.8.1827 Amsterdam (Noord-Holland) – NL ⊡ Scheen II.

Wijsmuller, *Jan Hillebrand* (Wysmüller, J. H.; Wysmuller, J. H.), painter, etcher, * 13.2.1855 Amsterdam (Noord-Holland), † about 23.5.1925 Amsterdam (Noord-Holland) – NL, B, GB ⊡ Johnson II; Scheen II; ThB XXXVI; Waller; Wood.

Wijström, *Olaus Jonasson* → **Wiström,** *Olof Jonasson*

Wijström, *Olof Jonasson* → **Wiström,** *Olof Jonasson*

Wijtenburg, *Johannes Gerardus,* watercolourist, master draughtsman, * 24.10.1901 Den Haag (Zuid-Holland) – NL ⊡ Scheen II.

Wijthoff, *Anna* (ThB XXXVI) → **Wijthoff,** *Anna Catharina Frederika*

Wijthoff, *Anna Catharina Frederika* (Wythoff, A. C. F.; Wijthoff, Anna), painter, master draughtsman, etcher, lithographer, * 29.10.1863 Amsterdam (Noord-Holland), † 29.3.1944 Amsterdam (Noord-Holland) – NL ⊡ Mak van Waay; Scheen II; ThB XXXVI; Waller.

Wijtkamp, *Johan Hendrik* (Weitkamp, Johan Hendrik), painter, master draughtsman, etcher, lithographer, * 12.6.1834 Rotterdam (Zuid-Holland), † 30.6.1915 Den Haag (Zuid-Holland) – NL ⊡ Scheen II; ThB XXXV; Vollmer VI; Waller.

Wijtman, *Anna* → **Wijtman,** *Johanna Wilhelmina*

Wijtman, *Johanna Maria Lizette,* watercolourist, master draughtsman, * 1.3.1911 Den Haag (Zuid-Holland), † 10.7.1963 Den Haag (Zuid-Holland) – NL ⊡ Scheen II.

Wijtman, *Johanna Wilhelmina,* painter, master draughtsman, * 22.11.1857 Amsterdam (Noord-Holland), † 23.11.1941 Amsterdam (Noord-Holland) – NL ⊡ Scheen II.

Wijtmans, *Claes Jansz.* → **Weydtmans,** *Claes Jansz.*

Wijtmans, *Mattheus* (Wytmans, Mattheus), portrait painter, still-life painter, * 1630 (?) or about 1650 Gorkum (?) or Gorkum, † 1689 or about 1689 Utrecht (?) or Utrecht – NL ⊡ Bernt III; ThB XXXVI.

Wijtmans, *Nicolaes Jansz* (Waller) → **Weydtmans,** *Claes Jansz.*

Wijts, *Joos,* faience maker, f. 1531, l. 1557 – B, NL ⊡ ThB XXXVI.

Wijtveld, *Hendrick,* carver, f. 1657, l. 1659 – NL ⊡ ThB XXXVI.

Wik, *Alf* (Wik, Alf Carl-Gustaf), painter, master draughtsman, graphic artist, * 7.3.1929 Hunnebo strand (Göteborgs och Bohus län) – S ⊡ Konstlex.; SvK; SvKL V.

Wik, *Alf Carl-Gustaf* (SvKL V) → **Wik,** *Alf*

Wik, *Elsa-Britta,* textile artist, * 6.7.1928 Stockholm – S ⊡ SvKL V.

Wik, *Gunilla* (Konstlex.) → **Wik,** *Gunilla Elisabet*

Wik, *Gunilla Elisabet* (Wik, Gunilla), painter, master draughtsman, graphic artist, * 19.3.1936 Norrköping – S ⊡ Konstlex.; SvK; SvKL V.

Wik, *Robert,* painter, * 22.10.1880 Vik gård (Prestfoss or Sigdal), † 30.8.1958 Vik gård (Prestfoss or Sigdal) – N ⊡ NKL IV.

Wik, *Wilhelm* (Wik, Wilhelm Ludvig), figure painter, painter of interiors, landscape painter, master draughtsman, graphic artist, * 25.6.1897 Båstad, † 1987 – S ⊡ Konstlex.; SvK; SvKL V; Vollmer V.

Wik, *Wilhelm Ludvig* (SvKL V) → **Wik,** *Wilhelm*

Wik-Wilhelmson, *Ingnela* → **Wik-Wilhelmson,** *Ingnela Kristina*

Wik-Wilhelmson, *Ingnela Kristina,* sculptor, painter, * 5.9.1941 Arboga – S ⊡ SvKL V.

Wikander, *Valborg* → **Wikander,** *Valborg Ulrika*

Wikander, *Valborg Ulrika,* painter, master draughtsman, * 23.6.1893 Frillesås, † 5.12.1936 Göteborg – S ⊡ SvKL V.

Wikar, *Gustaf,* architect, graphic artist, * 13.2.1761 Stockholm, † 3.2.1806 Stockholm – S ⊡ SvKL V.

Wikart → **Wickart**

Wikart, *Augustin,* goldsmith, * 1743, † 1805 – CH ⊡ ThB XXXV.

Wikart, *Beat Konrad* → **Wickart,** *Konrad*

Wikart, *Franz* → **Wickart,** *Franz* (1599)

Wikart, *Franz* (der Jüngere) → **Wickart,** *Franz* (1627)

Wikart, *Franz Jos.* → **Wickart,** *Franz Jos.*

Wikart, *Franz Paul* → **Wickart,** *Franz Paul*

Wikart, *Johann Joseph* → **Wickart,** *Johann Joseph*

Wikart, *Josef,* painter, * Wien, f. 1721, † 24.2.1729 Brünn – CZ ⊡ ThB XXXV; Toman II.

Wikart, *Josef Melchior,* goldsmith,
f. 1710, l. 1753 – CH ☐ ThB XXXV.
Wikart, *Konrad* → **Wickart,** *Konrad*
Wikart, *Michael* (der Ältere) → **Wickart,**
Michael (1600)
Wikart, *Nikolaus* → **Wickart,** *Nikolaus*
Wikart, *Oswald* → **Wickart,** *Oswald*
Wikart, *Wolfgang,* book printmaker,
* 10.1699 Zug, † 6.6.1726 – CH
☐ Brun III.
Wikberg, *Nils* → **Wikberg,** *Nils Gustaf*
Waldemar
Wikberg, *Nils Gustaf Waldemar,* landscape
painter, * 5.10.1907 Wiborg – SF
☐ Koroma; Kuvataiteilijat; Paischeff;
Vollmer V.
Wikell, *Anders* → **Wikell,** *Karl Anders*
Georg
Wikell, *Karl Anders Georg,* painter, master
draughtsman, * 26.10.1924, † 19.6.1946
Nynäshamn – S ☐ SvKL V.
Wiken, *Dick,* sculptor, master draughtsman,
designer, * 11.4.1913 Milwaukee
(Wisconsin) – USA ☐ Falk.
Wikh, *Johann,* sculptor, f. 1746 – A
☐ ThB XXXV.
Wikholm, *Gustav Olov* (SvKL V) →
Wikholm, *Olof*
Wikholm, *Olof* (Wikholm, Gustav Olov;
Wikholm, Olov Gustav), landscape
painter, marine painter, * 16.5.1911
Stockholm – S ☐ SvK; SvKL V;
Vollmer V.
Wikholm, *Olov* → **Wikholm,** *Olof*
Wikholm, *Olov Gustav* (SvK) →
Wikholm, *Olof*
Wiking, copyist, f. 1001 – D
☐ Bradley III.
Wikland, *Elin* (Wikland, Elin Helena),
painter, master draughtsman, ceramist,
* 31.12.1886 Växjö, † 1973 – S
☐ SvK; SvKL V.
Wikland, *Elin Helena* (SvKL V) →
Wikland, *Elin*
Wikland, *Ilon* → **Wikland,** *Maire-Ilon*
Wikland, *Maire-Ilon,* master draughtsman,
* 5.2.1930 Tartu – EW, S ☐ SvKL V.
Wiklein, *Carl,* porcelain painter (?),
f. 1894 – D ☐ Neuwirth II.
Wiklein, *Karl,* porcelain painter, f. 8.1888
– D ☐ Neuwirth II.
Wiklund, *Edith* (Wiklund, Edith Sofia),
figure painter, etcher, landscape
painter, portrait painter, * 27.11.1905
Angelniemi, † 13.7.1969 Helsinki – SF,
S ☐ Koroma; Kuvataiteilijat; Paischeff;
SvKL V; Vollmer V.
Wiklund, *Edith Sofia* (Koroma;
Kuvataiteilijat; Paischeff; SvKL V)
→ **Wiklund,** *Edith*
Wiklund, *Hjalmar* → **Wiklund,** *Lars*
Hjalmar
Wiklund, *Johan,* painter, * 1801 or
1815 (?) Källbomark (Byske socken) (?),
l. after 1850 – S ☐ SvKL V.
Wiklund, *Johan Fredrik,* engraver, * 1808,
† 1843 – S ☐ SvKL V.
Wiklund, *Lars Hjalmar,* painter,
* 6.12.1903 Bollnäs – S ☐ SvKL V.
Wiklund, *Marit,* sculptor, master
draughtsman, * 8.10.1945 Trondheim
– N ☐ NKL IV.
Wiklund, *Sixten,* landscape painter, flower
painter, * 19.6.1907 Kopenhagen – DK
☐ Vollmer V.
Wiklundh, *Karl Oscar,* master
draughtsman, painter, * 7.7.1899 Trysil,
l. 1962 – S ☐ SvKL V.
Wiklundh, *Oscar* → **Wiklundh,** *Karl*
Oscar

Wikman, painter, f. 1772 – S
☐ ThB XXXV.
Wikman, *Anders Jönsson* (SvKL V) →
Wijkman, *Anders*
Wikman, *Carl Johan* (SvKL V) →
Wickman, *Carl Johan*
Wikman, *Folke* (Wikman, Karl Anders
Folke), landscape painter, pastellist,
master draughtsman, graphic artist,
ceramist, * 12.1.1906 Sundsvall – S
☐ SvK; SvKL V; Vollmer V.
Wikman, *Frederika,* flower painter, still-
life painter, * 8.11.1828 Amsterdam
(Noord-Holland), † 13.11.1896 Rotterdam
(Zuid-Holland) – NL ☐ Scheen II.
Wikman, *Gabriel* → **Wickman,** *Johan*
Gabriel
Wikman, *Johan,* minter, * 1696, † 1751
– S ☐ SvKL V.
Wikman, *Johan Gabriel* (SvKL V) →
Wickman, *Johan Gabriel*
Wikman, *Karl Anders Folke* (SvKL V) →
Wikman, *Folke*
Wikner, *Jan* → **Wikner,** *Jan Erik*
Richard
Wikner, *Jan Erik Richard,* painter, master
draughtsman, * 19.12.1924 Härnösand
– S ☐ SvKL V.
Wikštein, *Florián,* painter, * 16.2.1861
Komárov, † 23.9.1928 Prag – CZ
☐ Toman II.
Wikström, *Adde* → **Wikstrom,** *Bror*
Anders
Wikström, *Anders,* painter, f. 1725,
l. 1734 – S ☐ SvKL V.
Wikström, *Ann-Marie* (SvKL V) →
Ekbom-Wikström, *Ann-Marie*
Wikström, *Arvid Reinar,* painter, master
draughtsman, * 21.9.1924 Tossene – S
☐ SvKL V.
Wikström, *Bror* (Wikström, Bror Gösta
Vilhelm), painter, master draughtsman,
graphic artist, photographer, filmmaker,
* 21.3.1931 Stockholm – S ☐ Konstlex.;
SvK; SvKL V.
Wikström, *Bror Anders* (Falk; SvKL V)
→ **Wikstrom,** *Bror Anders*
Wikström, *Bror Gösta Vilhelm* (SvKL V)
→ **Wikström,** *Bror*
Wikström, *Einar* → **Wikström,** *Nils Einar*
Wikström, *Emil* → **Wikström,** *Emil Erik*
Wikström, *Emil Erik* (Vikström, Emil
Erik; Wikström, Emil Erik & Vikström,
Emil), medalist, marble sculptor, stone
sculptor, wood sculptor, * 13.4.1864
Turku or Åbo, † 25.9.1942 or 26.9.1942
Helsinki – SF ☐ Koroma; Kuvataiteilijat;
Nordström; Paischeff; ThB XXXIV;
ThB XXXV.
Wikström, *G. Sigurd,* ceramist, painter,
* 1917 – S ☐ SvKL V.
Wikström, *Hans,* folk painter, * 9.9.1759
or 11.9.1759 Rättvik, † 29.9.1833
Hedesunda or Juvansbo (Hedesunda
socken) – S ☐ SvK; SvKL V;
ThB XXXV.
Wikström, *Johan* → **Wikström,** *Hans*
Wikström, *Jon* → **Wikström,** *Hans*
Wikström, *Lars* → **Ryttare,** *Lars*
Wikström, *Nils Einar,* painter,
* 26.12.1923 Överluleå – S ☐ SvKL V.
Wikström, *Olof,* painter, f. 1831 – S
☐ SvKL V.
Wikström, *Reinar* → **Wikström,** *Arvid*
Reinar
Wikström, *Sture,* painter, graphic
artist, * 13.12.1921 Stockholm – S
☐ Konstlex.; SvK; SvKL V.
Wikström, *Sven* → **Wickström,** *Sven*

Wikström, *Sven Peter,* decorative painter,
master draughtsman, * 29.5.1898
Gudmundrå, l. 1966 – S ☐ SvKL V.
Wikström, *Thure* → **Wikström,** *Thure*
Anders
Wikström, *Thure Anders,* painter, sculptor,
* 21.7.1917 Melndal (Löckensvärk) – S
☐ SvKL V.
Wikström, *Titus* → **Wikström,** *Titus Carl*
Hjalmar
Wikström, *Titus Carl Hjalmar,* painter,
* 4.1.1887 Stockholm, l. 1960 – S
☐ SvKL V.
Wikström, *Ulf* (Wikström, Ulf Ernst
Ingemar), painter, * 23.4.1916 Stockholm
– S ☐ Konstlex.; SvK; SvKL V.
Wikström, *Ulf Ernst Ingemar* (SvKL V)
→ **Wikström,** *Ulf*
Wikstrom, *Adde* → **Wikstrom,** *Bror*
Anders
Wikstrom, *Bror Anders* (Wikström, Bror
Anders), painter, master draughtsman,
graphic artist, * about 1839 or about
1840 or 14.4.1854 Stora Lassana
(Schweden), † 26.4.1909 or 27.4.1909
New York – USA, S ☐ Falk; SvKL V;
ThB XXXV.
Wil, *Hans* → **Wild,** *Hans* (1480) (?)
von **Wil,** *Hans* (1546) (Bossard) → **Wil,**
Hans von (1546)
Wil, *Hans von* (1546) (von Wil, Hans
(1546)), pewter caster, f. 1546 – CH
☐ Bossard.
Wil, *Jakob von* → **Wyl,** *Jakob von*
Wil de Vray → **Howard,** *Will*
Wiland → **Wieland** (1284)
Wiland, *Benno,* sculptor, f. 22.8.1600
– PL ☐ ThB XXXV.
Wilander, *Samuel,* miniature painter,
* 1779 or 26.4.1781 Stockholm,
† 2.4.1832 Stockholm – S ☐ SvK;
SvKL V; ThB XXXV.
Wilandt, *Benno* → **Wiland,** *Benno*
Wilandt, *Valentin,* sculptor, † before
9.6.1595 – D ☐ Zülch.
Wilant, *Jan Jacobsz.* (Wielant, Jan
Jacobsz), copper engraver, * Biberach
an der Riss (?) or Pieberach (?), f. 1686,
l. 1693 – NL, D ☐ ThB XXXV;
Waller.
Wilars dehonecort → **Villard de**
Honnecourt
Wilars de Honecort → **Villard de**
Honnecourt
Wilars de Honnecourt → **Villard de**
Honnecourt
Wilatz, *Lorens* → **Willatz,** *Laurentius*
Wilbault, *Jacques,* portrait painter, history
painter, landscape painter, * before
28.3.1729 Château-Porcien, † 18.6.1806
Château-Porcien – F ☐ ThB XXXV.
Wilbault, *Nicolas,* portrait painter, history
painter, genre painter, * before 20.7.1686
Château-Porcien, † 4.5.1763 Château-
Porcien – F, D ☐ ThB XXXV.
Wilbault Duchastel, *Nicolas* → **Wilbault,**
Nicolas
Wilbaux, portrait painter, sculptor,
f. before 1878 – USA ☐ Karel.
Wilbee, *Christian M.,* miniature painter,
f. 1903 – GB ☐ Foskett.
Wilber, *A. R.,* landscape painter, f. 1875
– CDN ☐ Harper.
Wilber, *Ruth,* painter, * 1915 Lake Forest
(Illinois) – USA ☐ Falk.
Wilberforce, *T. C.,* painter, f. 1901 –
USA ☐ Falk.
Wilberfoss, *T. C.,* painter, f. 1873, l. 1877
– GB ☐ Wood.

Wilberg, *Christian*, architect, landscape painter, * 20.11.1839 Havelberg, † 3.6.1882 Paris – D ▭ ThB XXXV.

Wilberg, *Ludwig Martin* → Wilberg, *Martin*

Wilberg, *Martin*, portrait painter, genre painter, * 11.10.1853 Havelberg, l. 1912 – D ▭ Jansa; ThB XXXV.

Wilberg, *Theodor Ludvig*, painter, * 21.1.1859 Christiania, † 14.9.1948 Oslo – N ▭ NKL IV.

Wilberg, *Theodore L.*, painter, f. 1915 – USA ▭ Falk.

Wilbern, *Nicolaus* → Wilborn, *Nicolaus*

Wilbers, *Adrianus Petrus Hendrikus*, painter, * 24.1.1818 Den Haag (Zuid-Holland), † 21.4.1887 Amsterdam (Noord-Holland) – NL ▭ Scheen II.

Wilberscheid, *Johann*, sculptor, * 1882 Essen, † before 1968 – D ▭ KüNRW IV.

Wilbert, *Horst*, painter, master draughtsman, * 1932 Frankfurt (Main) – D ▭ BildKueFfm.

Wilbert, *Johannes*, goldsmith, f. 27.8.1663, l. 1671 – CH ▭ Brun IV.

Wilbing, *Martin*, goldsmith, f. 1604, l. 1605 – D ▭ Seling III.

Wilbinger, *Martin* → Wilbing, *Martin*

Wilbold (1494), goldsmith, f. 1494, l. 1518 – D ▭ Sitzmann.

Wilboldt, *Veit*, goldsmith, f. 1572 – D ▭ Seling III.

Wilborn, *Nicolaus*, copper engraver, * Lübeck(?), f. about 1531, l. 1538 – D ▭ ThB XXXV.

Wilbourn, *Colin*, sculptor, * 1956 Hertfordshire – GB ▭ Spalding.

Wilbout, *Esaias*, painter, * about 1583 Norwich(?), † before 28.12.1644 Amsterdam – NL ▭ ThB XXXV.

Wilbrandt, *Peter*, painter, f. 1652, † 15.3.1672 Hamburg – D ▭ Rump.

Wilbrant, *François*, ornamental painter, stage set designer, master draughtsman, * 16.12.1824 Namur, † 4.2.1873 Brüssel-St-Josse-ten-Noode – B ▭ DPB II; ThB XXXV.

Wilbrant, *Johann*, painter, f. 23.8.1664 – D ▭ ThB XXXV.

Wilbur, *Dorothy Thornton*, painter, illustrator, sculptor, * Fincastle (Virginia), f. 1924 – USA ▭ Falk.

Wilbur, *Eleanore E.*, painter, * 1844, † 12.12.1912 Cambridge (Massachusetts) – USA ▭ Falk.

Wilbur, *Ernest C.*, cartoonist, f. 1919 – USA ▭ Falk.

Wilbur, *Lawrence L.*, illustrator, f. 1917 – USA ▭ Falk.

Wilbur, *Lawrence Nelson*, painter, lithographer, * 21.12.1897 Whitman (Massachusetts), l. 1947 – USA ▭ EAAm III; Falk.

Wilbur, *Margaret Craven*, sculptor, * Detroit, f. 1940 – USA ▭ Falk.

Wilbur, *S.*, wood engraver, f. 1831 – USA ▭ Groce/Wallace.

Wilby, *Margaret Crowninshield*, portrait painter, * 3.1.1890 Detroit (Michigan), l. 1947 – USA ▭ EAAm III; Falk.

Wilby, *Martha*, painter, f. 1910 – USA ▭ Falk.

Wilchar, master draughtsman, lithographer, * 1910 Brüssel – B ▭ DPB II.

Wilche, *August Ferdinand*, goldsmith, silversmith, * 1818 Hjørring, † 1901 – DK ▭ Bøje II.

Wilchem, *Johann*, goldsmith (?), f. 1867 – A ▭ Neuwirth Lex. II.

Wilchfort, *Blanka*, ceramist, * 1947 Stuttgart – D ▭ WWCCA.

Wilcinus → Wilkinus

Wilck, *Johann* → Wilck, *Johann Carl*

Wilck, *Johann Carl*, painter, * 16.10.1772 or 1774(?) Schwerin, † 2.10.1819 Gostenhof (Nürnberg) – D ▭ ThB XXXV.

Wilcke (Bildhauer-Familie) (ThB XXXV) → Wilcke, *Christian*

Wilcke (Bildhauer-Familie) (ThB XXXV) → Wilcke, *Christian Gottfried*

Wilcke (Bildhauer-Familie) (ThB XXXV) → Wilcke, *Joh. Friedrich*

Wilcke (Bildhauer-Familie) (ThB XXXV) → Wilcke, *Joh. Gottfried (1741)*

Wilcke, *Carl Alexander Adolph* → Wilke, *Carl Alexander Adolph*

Wilcke, *Christian*, sculptor, f. 1726, l. 1736 – D ▭ ThB XXXV.

Wilcke, *Christian Anton*, goldsmith, * Breslau, f. 1779, † 1818 Breslau – PL ▭ ThB XXXV.

Wilcke, *Christian Gottfried*, sculptor, f. 1751 – D ▭ ThB XXXV.

Wilcke, *Christian Gottfried (1707)*, blue porcelain underglazier, * 1707 or 4.2.1707 Possendorf, † 10.10.1748 Meißen – D ▭ Rückert.

Wilcke, *F. H.*, watercolourist, f. 1861, l. 1865 – USA ▭ Brewington.

Wilcke, *Hans*, founder, f. 1588, l. 1617 – D ▭ ThB XXXV.

Wilcke, *Joachim*, goldsmith, f. 1555, l. 1588 – D ▭ ThB XXXV.

Wilcke, *Joh. Adam* → Wilke, *Joh. Adam*

Wilcke, *Joh. Friedrich* → Wilke, *Joh. Friedrich*

Wilcke, *Joh. Friedrich*, sculptor, f. 1726, † 14.9.1749 Buttstädt – D ▭ ThB XXXV.

Wilcke, *Joh. Gottfried (1714)* (Wilcke, Joh. Gottfried), pewter caster, * 25.11.1714, † 1.4.1772 – D ▭ ThB XXXV.

Wilcke, *Joh. Gottfried (1741)*, sculptor, * 23.3.1741, † 23.2.1790 – D ▭ ThB XXXV.

Wilcke, *Johann Nikolaus*, painter, f. 1712 – D ▭ ThB XXXV.

Wilcke, *Leopold Christoph* → Wilke, *Leopold Christoph*

Wilcke, *Waldemar*, painter, * 12.9.1883 Paderborn, † 29.7.1967 Paderborn – D ▭ Steinmann.

Wilcke, *Wilhelm*, figure painter, landscape painter, * 1.9.1885 Templin (Uckermark), l. before 1961 – D ▭ ThB XXXV; Vollmer V.

Mester Wilcken, armourer, f. 1581 – D ▭ Focke.

Wilcken, *Albrecht*, painter, * Stralsund, f. 1601 – D ▭ ThB XXXV.

Wilcken, *Anton Christoffer*, architect, mason, * 1759, † 24.11.1816 Kopenhagen – DK ▭ ThB XXXV.

Wilcken, *Hermann*, bell founder, f. 1596, l. 1614 – D ▭ ThB XXXV.

Wilcken, *J. A.*, gunmaker, f. 1678 – D ▭ ThB XXXV.

Wilcken, *Ole Flores*, goldsmith, * 1689 Kopenhagen, † 1751 Kollekolle – DK ▭ Bøje I; ThB XXXV.

Wilcken, *Wilhelm*, goldsmith, f. 1563, † 1574 Nürnberg (?) – D ▭ Kat. Nürnberg.

Wilckens, *August* (Wilckens, August Georg Christoph), painter, * 25.6.1870 Kabdrup (Hadersleben), † 3.8.1939 Sønderho – DK, D ▭ Feddersen; Jansa; ThB XXXV.

Wilckens, *August Georg Christoph* (Feddersen; Jansa) → Wilckens, *August*

Wilckens, *Henrique João*, military engineer, f. 1764, l. 26.9.1794 – P ▭ Sousa Viterbo III.

Wilckens, *José Joaquim*, architect, f. 1782, l. 7.3.1797 – P ▭ Sousa Viterbo III.

Wilckens, *Jürgen*, pewter caster, f. 1726 – D ▭ ThB XXXV.

Wilckens, *Marie Luise*, miniature sculptor, * Bremen, f. before 1941 – D ▭ Vollmer VI.

Wilckinghoff, *Ernst*, portrait painter, landscape painter, * 18.5.1885 Nordkirchen – D ▭ ThB XXXV.

Wilcock, *William*, architect, f. 1868, l. 1900 – GB ▭ DBA.

Wilcocks, *Edna Marrett*, fresco painter, portrait painter, * 11.5.1887 Portland (Maine), l. 1962 – USA ▭ EAAm III; Falk; Hughes.

Wilcom, *Christian Gotthard*, cabinetmaker, f. 1763 – S ▭ ThB XXXV.

Wilcott, *Frank*, painter, f. 1908 – USA ▭ Falk.

Wilcox, *painter*, f. 1701 – GB ▭ ThB XXXV.

Wilcox, *Beatrice C.*, painter, * Geneva (Illinois), f. 1901 – USA ▭ Falk.

Wilcox, *Cora H.*, flower painter, f. 1920 – USA ▭ Hughes.

Wilcox, *Edward*, architect, f. 1683, l. 1725 – GB ▭ Colvin.

Wilcox, *F. Nelson*, architect, f. 1910 – USA ▭ Tatman/Moss.

Wilcox, *Frank Nelson*, painter, etcher, illustrator, * 3.10.1887 Cleveland (Ohio), l. 1940 – USA ▭ EAAm III; Falk; Samuels; ThB XXXV; Vollmer V.

Wilcox, *Harriet E.*, painter, f. 1910 – USA ▭ Falk.

Wilcox, *James*, landscape gardener, watercolourist, gardener, * 1778, † 1865 – GB ▭ Mallalieu.

Wilcox, *John*, marine painter, f. before 1982 – USA ▭ Brewington.

Wilcox, *John A. J.* (Falk) → Wilcox, *John Angel James*

Wilcox, *John Angel James* (Wilcox, John A. J.), portrait painter, copper engraver, steel engraver, mezzotinter, etcher, illustrator, * 1835 Portage (New Jersey) or Portage (New York), l. 1913 – USA ▭ Falk; Groce/Wallace; ThB XXXV.

Wilcox, *Jonathan*, carpenter, f. 1670, † 1687 – GB ▭ Colvin.

Wilcox, *Joseph P.*, sculptor, marble mason, f. 1856, l. 1859 – USA ▭ Groce/Wallace.

Wilcox, *Lois*, fresco painter, lithographer, artisan, * 11.1.1889 Pittsburgh (Pennsylvania), l. 1947 – USA ▭ Falk.

Wilcox, *Ray*, painter, illustrator, * 9.12.1883 Elmira (New York), l. 1947 – USA ▭ EAAm III; Falk.

Wilcox, *Ray* (Mistress) → Wilcox, *Ruth Turner*

Wilcox, *Ruth*, portrait painter, * 4.8.1908 New York – USA ▭ EAAm III; Falk; Vollmer V.

Wilcox, *Ruth Turner*, painter, illustrator, * 29.4.1888 New York, l. 1947 – USA ▭ Falk.

Wilcox, *Ted*, embroiderer, * Brentford, f. 1943 – GB ▭ Spalding.

Wilcox, *Urquhart*, painter, * 1876 New Haven (Connecticut), † 16.5.1941 – USA ▭ Falk; ThB XXXV.

Wilcox, *W. H.*, landscape painter, f. 1853 – USA ▭ ThB XXXV.

Wilcox, *William H.* → **Willcox,** *William H.*

Wilcoxson, *Frederick John,* sculptor, * 12.1.1888 Liverpool, l. before 1961 – GB ⊂⊃ ThB XXXV; Vollmer V.

Wilcz, *Georg Friedrich* → **Wilz,** *Georg Friedrich*

Wilczyński, *Józef,* master draughtsman, f. 1857 – PL ⊂⊃ ThB XXXV.

Wilczynski, *Käte* (ThB XXXV) → **Wilczynski,** *Katerina*

Wilczynski, *Katerina* (Wilczynski, Käte), painter, etcher, illustrator, * 1894, l. before 1961 – D ⊂⊃ ThB XXXV; Vollmer V.

Wilczyński, *Roman* (Vil'činskij, Roman), watercolourist, portrait painter, f. 1834, l. 1857 – PL, RUS ⊂⊃ ChudSSSR II; ThB XXXV.

Wild (Maler-Familie) (ThB XXXV) → **Wild,** *Anton* (1697)

Wild (Maler-Familie) (ThB XXXV) → **Wild,** *Anton* (1743)

Wild (Maler-Familie) (ThB XXXV) → **Wild,** *Anton* (1815)

Wild (Maler-Familie) (ThB XXXV) → **Wild,** *Anton* (1858)

Wild (Maler-Familie) (ThB XXXV) → **Wild,** *Christoph* (1818)

Wild (Maler-Familie) (ThB XXXV) → **Wild,** *Franz Xaver*

Wild (Maler-Familie) (ThB XXXV) → **Wild,** *Georg* (1635)

Wild (Maler-Familie) (ThB XXXV) → **Wild,** *Joh. Martin*

Wild (Maler-Familie) (ThB XXXV) → **Wild,** *Joh. Thomas*

Wild (Maler-Familie) (ThB XXXV) → **Wild,** *Johann Bapt.*

Wild (1518), illuminator, f. 1518 – D ⊂⊃ Zülch.

Wild (1840), flower painter, f. 1840 – GB ⊂⊃ Johnson II; Pavière III.1; Wood.

Wild (1873), goldsmith (?), f. 1873, l. 1884 – A ⊂⊃ Neuwirth Lex. II.

Wild (1985), master draughtsman, f. before 1985, l. 1985 – F ⊂⊃ Bauer/Carpentier VI.

Wild, *A.,* illustrator, f. before 1907, l. before 1912 – D ⊂⊃ Ries.

Wild, *Abraham,* architect, f. 1746, † 23.5.1755 Bern – CH ⊂⊃ Brun III; ThB XXXV.

Wild, *Agenitus Matinus de,* restorer, * 26.2.1899 Den Haag (Zuid-Holland), † 31.3.1969 Apeldoorn (Gelderland) – NL ⊂⊃ Scheen II.

Wild, *Alexander,* lithographer, * about 1816 Deutschland, l. 1860 – USA ⊂⊃ Groce/Wallace.

Wild, *Andreas,* gunmaker, f. 1683 – D ⊂⊃ ThB XXXV.

Wild, *Anton* (1697) (Wild, Anton (1)), painter, * before 19.10.1697 or 19.10.1697, † 31.1.1744 Kemnath (Ober-Pfalz) – D ⊂⊃ Sitzmann; ThB XXXV.

Wild, *Anton* (1743) (Wild, Anton (2)), painter, * before 19.10.1743 or 19.10.1743, † 22.10.1812 Kemnath – D ⊂⊃ Sitzmann; ThB XXXV.

Wild, *Anton* (1815) (Wild, Anton (3)), painter, * 6.4.1815, † 29.11.1864 – D ⊂⊃ Sitzmann; ThB XXXV.

Wild, *Anton* (1858) (Wild, Anton (4)), painter, * 4.2.1858, † 9.5.1901 – D ⊂⊃ Sitzmann; ThB XXXV.

Wild, *Antoni* (1742), stonemason, master mason, * before 3.11.1742, † 19.7.1795 – CH ⊂⊃ Brun III.

Wild, *Antonín* (1792), painter, * 12.5.1792 Újezd u Svatého Kříže, † 2.8.1859 Prag – CZ ⊂⊃ Toman II.

Wild, *Carel Frederik Louis de* (ThB XXXV; Waller) → **DeWild,** *Carel Frederik Louis* (1870)

Wild, *Carel Frederik Louis de* (Junior) (Scheen II) → **DeWild,** *Carel Frederik Louis* (1900)

Wild, *Carel Frederik Louis de* (Senior) (Scheen II) → **DeWild,** *Carel Frederik Louis* (1870)

Wild, *Caspar,* architectural painter, landscape painter, watercolourist, * 1804 (?) Zürich, l. about 1833 – F ⊂⊃ Brun III; ThB XXXV.

Wild, *Charles,* architectural painter, architectural draughtsman, topographer, * 1781 London, † 4.8.1835 London – GB ⊂⊃ Grant; Houfe; Lister; Mallalieu; ThB XXXV.

Wild, *Chris,* painter, * 1945 Birmingham – GB ⊂⊃ Spalding.

Wild, *Christian,* painter, * 1874 Nürnberg, † 1914 München – D ⊂⊃ ThB XXXV.

Wild, *Christoph* (1528), goldsmith, * about 1528, † 1625 – D ⊂⊃ Seling III.

Wild, *Christoph* (1818), woodcarving painter or gilder, * 25.3.1818, † 11.8.1872 or 11.8.1882 – D ⊂⊃ Sitzmann; ThB XXXV.

Wild, *Conrad,* copyist, f. 19.9.1431 – D ⊂⊃ Bradley III.

Wild, *David,* painter, * 1931 – GB ⊂⊃ Windsor.

Wild, *Derix de,* restorer, * 30.6.1869 Kessel (Limburg) (?), † 4.12.1932 Den Haag (Zuid-Holland) – NL ⊂⊃ Scheen II.

Wild, *Dieter,* miniature sculptor, * 1924 Würzburg – D ⊂⊃ Vollmer VI.

Wild, *Edouard,* architect, * 1841 Basel, † before 1907 – CH, F ⊂⊃ Delaire.

Wild, *Eliza* → **Goodall,** *Eliza*

Wild, *Emanuel,* goldsmith, maker of silverwork, * 1898, l. 1908 – A ⊂⊃ Neuwirth Lex. II.

Wild, *Erich,* portrait sculptor, * 1877, † 1931 (?) – D ⊂⊃ ThB XXXV.

Wild, *Ernst,* painter, commercial artist, * 23.8.1924 Altrohlau – D ⊂⊃ Vollmer V; Vollmer VI.

Wild, *Eveline,* portrait painter, glass painter, * Chalfont St. Giles, f. before 1934, l. before 1961 – GB ⊂⊃ Vollmer V.

Wild, *F. Percy* (Wild, Frank Percy), landscape painter, genre painter, portrait painter, * 1861 Leeds, † 14.4.1950 Marlow (Buckinghamshire) – GB ⊂⊃ Bradshaw 1893/1910; Bradshaw 1911/1930; Johnson II; Turnbull; Vollmer V; Wood.

Wild, *Frank Percy* (Turnbull; Wood) → **Wild,** *F. Percy*

Wild, *Frank Percy,* landscape painter, genre painter, * 1861 Leeds, † 1950 – GB ⊂⊃ Turnbull.

Wild, *František,* painter, * 1798 Prag, † 1841 Prag – CZ ⊂⊃ Toman II.

Wild, *Franz Anton* → **Wild,** *Anton* (1815)

Wild, *Franz Xaver,* painter, * 1757, † 1778 – D ⊂⊃ ThB XXXV.

Wild, *Fred,* architect, * 1851 or 1852, † before 30.11.1901 – GB ⊂⊃ DBA.

Wild, *Georg* (1523), miniature painter, f. 1523 – A ⊂⊃ ThB XXXV.

Wild, *Georg* (1635), painter, * about 1635, † after 1700 – D ⊂⊃ Sitzmann; ThB XXXV.

Wild, *Georg Albrecht,* goldsmith, maker of silverwork, * Erlangen (?), f. 1.10.1749 – D ⊂⊃ Sitzmann.

Wild, *Gerd,* painter, graphic artist, action artist, * 1940 Frankfurt (Main) – D ⊂⊃ BildKueFfm.

Wild, *Gustav,* jeweller, f. 9.1913 – A ⊂⊃ Neuwirth Lex. II.

Wild, *H.,* stonemason, f. 1777 – GB ⊂⊃ Gunnis.

Wild, *Hamilton Gibbs* → **Wilde,** *Hamilton Gibbs*

Wild, *Hans* (1480) (?), glass painter, f. about 1480 – D ⊂⊃ ThB XXXV.

Wild, *Hans* (1523), stonemason, f. 1523 – CH ⊂⊃ Brun IV.

Wild, *Hans* (1527), goldsmith, † 1527 – D ⊂⊃ Zülch.

Wild, *Hans* (1561), goldsmith, medalist, * Innsbruck or Hall (Tirol) or Augsburg, f. 1561, l. 1562 – D ⊂⊃ ThB XXXV.

Wild, *Hans* (der Ältere) → **Wildt,** *Hans* (1575)

Wild, *Hans Jacob* (1613) (Wild, Hans Jacob (1)), goldsmith, * before 1613 Augsburg, † 1658 – D ⊂⊃ Seling III.

Wild, *Hans Jakob* → **Wildt,** *Joh. Jakob* (1648/1733)

Wild, *Hans Jakob* (1650) (Wild, Hans Jakob (2)), goldsmith, * about 1650, † 1733 – D ⊂⊃ Seling III.

Wild, *Heinrich* (1493) (Wild, Heinrich (1)), wood sculptor, carver, f. 10.12.1493, † before 1502 – D ⊂⊃ ThB XXXV.

Wild, *Hugo* → **Wild,** *Richard*

Wild, *Hynek,* sculptor, * 1819 Strašice, l. 1837 – CZ ⊂⊃ Toman II.

Wild, *Ida,* painter, * 12.10.1853 Paris – F ⊂⊃ Edouard-Joseph III; ThB XXXV.

Wild, *J.,* illustrator, f. before 1875 – D ⊂⊃ Ries.

Wild, *J. J.,* marine painter, engraver, f. 1872, l. before 1878 – ZA ⊂⊃ Brewington; Gordon-Brown.

Wild, *Jacob* (1579) (Wild, Jacob (1)), goldsmith, f. 1579, † 1628 – D ⊂⊃ Seling III.

Wild, *Jacob* (1683) (Wild, Jacob), carver, f. 1683 – CH ⊂⊃ ThB XXXV.

Wild, *Jacques,* goldsmith, f. 1660, l. 1730 – F ⊂⊃ Brune.

Wild, *Jakob* (1577) (Wild, Jakob (2)), goldsmith, * about 1577 Augsburg, l. 1605 – D ⊂⊃ Seling III.

Wild, *James William,* architect, * 9.3.1814, † 7.11.1892 London – GB ⊂⊃ DBA; Dixon/Muthesius; ThB XXXV.

Wild, *Jean-Nicolas,* goldsmith, † before 1731 – F ⊂⊃ Brune.

Wild, *Jeremias* (1576) (Wild, Jeremias), goldsmith, f. 1576, † 1608 – D ⊂⊃ ThB XXXV.

Wild, *Jeremias* (1640) (Wild, Jeremias (2)), goldsmith, * about 1640, † 1670 – D ⊂⊃ Seling III.

Wild, *Jiří,* sculptor, * 14.7.1921 – CZ ⊂⊃ Toman II.

Wild, *Joachim Anton* → **Wild,** *Anton* (1743)

Wild, *Jocelyn,* illustrator of childrens books, * 1941 Mysore (Indien) – GB ⊂⊃ Peppin/Micklethwait.

Wild, *Jörg,* wood sculptor, carver, f. about 1488, l. 1520 – CH ⊂⊃ ThB XXXV.

Wild, *Joh. Anton Felix* → **Wild,** *Anton* (1697)

Wild, *Joh. Jakob* → **Wildt,** *Joh. Jakob* (1648/1733)

Wild, *Joh. Martin,* painter, * before 10.5.1666 or 10.5.1666 Auerbach (Bayern), † 18.2.1737 Kemnath (Ober-Pfalz) – D ▭ Sitzmann; ThB XXXV.

Wild, *Joh. Mich. (1718),* pewter caster, f. 1718 – A ▭ ThB XXXV.

Wild, *Joh. Thomas,* painter, * before 8.10.1675 or 8.10.1675, † 30.7.1760 Amberg – D ▭ Sitzmann; ThB XXXV.

Wild, *Joh. Valentin* → **Wild,** *Valentin* (1540)

Wild, *Johann* → **Wildt,** *Johann* (1683)

Wild, *Johann Bapt.,* painter, * before 20.12.1791 or 20.12.1791 Kemnath (?), † 27.3.1872 Kemnath (?) – D ▭ Sitzmann; ThB XXXV.

Wild, *Johann Christoph,* marbler, f. 1738 – D, CH ▭ ThB XXXV.

Wild, *Johann Jakob,* clockmaker, * before 25.3.1670, † 1707 – CH ▭ Brun III.

Wild, *Johann Salomon,* decorative painter, * 8.2.1819 or 9.2.1819 St. Gallen, † 20.9.1896 St. Gallen – CH ▭ Brun III; ThB XXXV.

Wild, *Johannes,* topographer, * 13.3.1814 Richterswil, † 22.8.1894 Richterswil – CH ▭ Brun III.

Wild, *John,* architect, f. 1868, l. 1900 – GB ▭ DBA.

Wild, *John Casper,* painter, lithographer, * about 1804 Zürich, † 8.1846 Davenport (Iowa) – CH, USA ▭ Brewington; Groce/Wallace; Samuels.

Wild, *John Caspernard,* landscape painter, * 21.10.1826 Perry (New York), † 28.1.1905 New York – USA ▭ Samuels; ThB XXXV.

Wild, *Lauritz Christensen,* goldsmith, * about 1651 Randers, † 1704 – DK ▭ Bøje II.

Wild, *Lorenz,* painter, f. 1478 – D ▭ Zülch.

Wild, *Mathias,* painter, graphic artist, * 4.8.1946 Glarus – CH, D ▭ KVS.

Wild, *Max (1898),* goldsmith, f. 1898, l. 1908 – A ▭ Neuwirth Lex. II.

Wild, *Max (1923),* goldsmith (?), f. 1923 – A ▭ Neuwirth Lex. II.

Wild, *Niels Lauritzen,* goldsmith, f. 3.8.1705, † 1707 – DK ▭ Bøje II.

Wild, *Niels Truelsen,* goldsmith, * about 1654, † 1729 – DK ▭ Bøje II.

Wild, *Otto (1865),* goldsmith (?), f. 1865, l. 1886 – A ▭ Neuwirth Lex. II.

Wild, *Otto (1867)* (Wild, Otto), goldsmith (?), f. 1867 – A ▭ Neuwirth Lex. II.

Wild, *Otto (1890),* goldsmith, f. 1890, l. 1898 – A ▭ Neuwirth Lex. II.

Wild, *Otto (1898)* (Wild, Otto), painter, * 8.11.1898 Trostberg, l. before 1961 – D ▭ ThB XXXV; Vollmer V.

Wild, *Pierre-Abraham,* goldsmith, f. 1731 – F ▭ Brune.

Wild, *Pierre-Léopold,* goldsmith, f. 1786, l. 1792 – F ▭ Brune.

Wild, *Richard,* goldsmith, f. 1872, l. 1909 – A ▭ Neuwirth Lex. II.

Wild, *Roger,* painter, graphic artist, master draughtsman, * 27.8.1894 Lausanne, l. 1958 – F, CH ▭ Edouard-Joseph III; Plüss/Tavel II; ThB XXXV; Vollmer V.

Wild, *Rudolf (1871)* (Wild, Rudolf; Wild-Idar, Rudolf), painter, * 3.5.1871 Idar-Oberstein, † 3.6.1960 Idar-Oberstein – D ▭ Brauksiepe; Rump; ThB XXXV.

Wild, *Rudolf (1909),* painter, lithographer, * 17.4.1909 Thusis, † 1992 – CH ▭ KVS; LZSK; Plüss/Tavel II.

Wild, *Samuel,* landscape painter, * 1864, † 1958 – GB ▭ Wood.

Wild, *Steffen,* painter, f. 1488 – CH ▭ Brun IV.

Wild, *Thomas,* wood sculptor, f. about 1610 – F ▭ ThB XXXV.

Wild, *Valentin (1540),* stonemason, f. 1540, l. 1544 – D ▭ ThB XXXV.

Wild, *Velten* → **Wild,** *Valentin* (1540)

Wild, *Werner Eduard,* book illustrator, painter, graphic artist, * 1893, † 1965 – D ▭ Münchner Maler VI.

Wild, *Zacharias,* goldsmith, f. 1576, † 1608 – D ▭ Seling III.

Wild-Idar, *Rudolf* (Brauksiepe) → **Wild,** *Rudolf* (1871)

Wild-Wall, *Curt,* watercolourist, graphic artist, * 28.2.1898 Leipzig, l. before 1961 – D ▭ Vollmer V.

Wilda, *Charles,* painter of oriental scenes, * 20.12.1854 Wien, † 11.6.1907 Wien – A ▭ Fuchs Maler 19.Jh. Erg.-Bd II; Fuchs Maler 19.Jh. IV; ThB XXXV.

Wilda, *Gottfried A.* (Wilda, Hans Gottfried; Wilda, Heinrich Gottfried), horse painter, sports painter, watercolourist, genre painter, * 15.7.1862 Wien, † 30.11.1911 Wien – A ▭ Fuchs Maler 19.Jh. Erg.-Bd II; Fuchs Maler 19.Jh. IV; ThB XXXV.

Wilda, *Hans Gottfried* (Fuchs Maler 19.Jh. IV) → **Wilda,** *Gottfried A.*

Wilda, *Heinrich Gottfried* (Fuchs Maler 19.Jh. Erg.-Bd II) → **Wilda,** *Gottfried A.*

Wildash, *Frederick,* painter, f. 1892 – GB ▭ Johnson II; Wood.

Wildauer, *Valentin,* carpenter, f. 1586 – A ▭ List.

Wilday, *C.* (Johnson II) → **Wilday,** *Charles*

Wilday, *Charles* (Wilday, C.), painter, f. 1855, l. 1865 – GB ▭ Johnson II; Wood.

Wildblood, *A. W.,* steel engraver, f. 1847 – GB ▭ Lister.

Wildborg, *Oluf,* goldsmith, jeweller, * about 1790 Schweden, † 1842 – DK ▭ Bøje I.

Wilde, *Abraham,* goldsmith, * Augsburg (?), f. 1676 – RUS, D ▭ ThB XXXV.

Wilde, *Alexander,* painter, * 4.10.1855 Lindegaarden, † 1929 – DK ▭ ThB XXXV.

Wilde, *Amy,* miniature painter, f. 1891 – GB ▭ Foskett.

Wilde, *Antonius,* artist, f. 1613 – D ▭ Rump.

Wilde, *August De (1819)* (De Wilde, Auguste), portrait painter, genre painter, * 2.6.1819 Lokeren, † 7.10.1886 St-Nicolas – B, NL ▭ DPB I; ThB XXXV.

Wilde, *August (1882),* painter, * 3.8.1882 Ludwigshafen, l. before 1961 – D ▭ ThB XXXV; Vollmer V.

Wilde, *B. de,* sculptor, f. 1745 – NL ▭ ThB XXXV.

Wilde, *Bernard de,* mason, architect, * 31.7.1691 Gent, † 24.3.1772 Gent – B, NL ▭ DA XXXIII; ThB XXXV.

Wilde, *Carl Ludwig,* veduta painter, watercolourist, f. 1789 – PL, D ▭ ThB XXXV.

Wilde, *Charles* (Wilde, Charles (Junior)), painter, f. 1879 – GB ▭ Johnson II; Wood.

Wilde, *Charles (1879)* (Wilde, Charles (Junior)), painter, f. 1879 – GB ▭ Johnson II; Wood.

Wilde, *Christoffel de,* landscape painter (?), * 3.12.1784 Amsterdam (Noord-Holland), † 21.8.1860 Utrecht (Utrecht) – NL ▭ Scheen II.

Wilde, *Cornel,* painter, * 1915 – USA ▭ Vollmer V.

Wilde, *David (1830)* (Wilde, David), engraver, * 1830, l. 1860 – USA ▭ Groce/Wallace; Hughes.

Wilde, *David (1931),* painter, * 1931 Burnley – GB ▭ Spalding.

Wilde, *Dick de,* etcher, f. before 1934 – NL ▭ Waller.

Wilde, *E.,* woodcarving painter or gilder (?), f. 1724 – D ▭ ThB XXXV.

Wilde, *Egbertus de,* wood carver, f. 1718 – NL ▭ ThB XXXV.

Wilde, *F. de,* sculptor, etcher, master draughtsman, f. 1704, l. 1745 – NL ▭ Waller.

Wilde, *Frans de* (De Wilde, Frans), portrait painter, landscape painter, * 1840 St-Nicolas-Waes, † 1918 St-Nicolas-Waes – B ▭ DPB I.

Wilde, *Frans Wilhem Julius Peter,* watercolourist, master draughtsman, graphic artist, * 26.10.1893 Haarlem (Noord-Holland), † 3.3.1966 Bloemendaal (Noord-Holland) – NL ▭ Scheen II (Nachtr.).

Wilde, *Franz de,* etcher, * 1683 (?) Amsterdam (?) – NL ▭ ThB XXXV.

Wilde, *Franz Peter,* sculptor, artisan, * 17.6.1895 Basel, † 19.1.1980 Basel – CH ▭ LZSK; Plüss/Tavel II.

Wilde, *Fred,* painter, f. 1929 – GB ▭ Spalding.

Wilde, *Ger de* → **Wilde,** *Gerhard de*

Wilde, *Gerald* (Wilde, Gerald William Clifford), painter, lithographer, * 1905 London, † 1986 – GB ▭ Spalding; Windsor.

Wilde, *Gerald William Clifford* (Windsor) → **Wilde,** *Gerald*

Wilde, *Gerhard de,* sculptor, * 30.10.1944 Leiden (Zuid-Holland) – NL ▭ Scheen II (Nachtr.).

Wilde, *Goswinus,* bell founder, f. 1482, l. 1485 – NL ▭ ThB XXXV.

Wilde, *H. G.* → **Wilda,** *Gottfried A.*

Wilde, *Hamilton Gibbs,* painter, * 1827 Boston (Massachusetts), † 1884 – USA ▭ EAAm III; Groce/Wallace.

Wilde, *Hans* (der Ältere) → **Wildt,** *Hans* (1575)

Wilde, *Heinrich (1401),* building craftsman, * Lüneburg, f. 1401 – D ▭ ThB XXXV.

Wilde, *Heinrich (1517),* stonemason, f. 1517 – D ▭ ThB XXXV.

Wilde, *Helen,* graphic artist, * 1954 – GB ▭ Spalding.

Wilde, *Henseli,* goldsmith, f. 1422, l. 1438 – CH ▭ Brun III.

Wilde, *Ida M.,* miniature painter, f. 1934 – USA ▭ Falk.

Wilde, *Jacob de,* painter, f. 1469 – B ▭ ThB XXXV.

Wilde, *Jakob Jeremias,* goldsmith, f. 1702, † 1731 – RUS, D ▭ ThB XXXV.

Wilde, *Jan Willemsz. van der,* painter, * 1586 Leiden, † 1636 (?) Leeuwarden – NL ▭ ThB XXXV.

Wilde, *Jehan de,* knitter, f. 4.1502, l. 1506 – B, NL ▭ ThB XXXV.

Wilde, *Joh. Friedr.,* painter, altar architect, f. 1708, l. 1718 – D ▭ ThB XXXV.

Wilde, *Johan Christensen,* goldsmith, silversmith, * about 1642 Mariager, † 1695 – DK ▭ Bøje II.

Wilde, *Johan Sophus Just Al.* → **Wilde,** *Alexander*

Wilde, *Johann,* illuminator, f. 1396, l. 1417 – PL, D ⊡ ThB XXXV.

Wilde, *John,* painter, * 1919 Milwaukee – USA ⊡ EAAm III; Vollmer V.

Wilde, *Kurt,* landscape painter, watercolourist, * 12.6.1909 Eldena (Pommern) – D ⊡ Vollmer V.

Wilde, *Lois,* portrait painter, * 17.12.1902 Minneapolis (Minnesota) – USA ⊡ Falk.

Wilde, *Louise,* painter, f. 1951 – GB ⊡ Spalding.

Wilde, *Maria de,* etcher, master draughtsman, painter, * 7.1.1682 Amsterdam, l. 1700 – NL ⊡ ThB XXXV; Waller.

Wilde, *Melchior,* stonemason, f. 1540, l. 1541 – D ⊡ ThB XXXV.

Wilde, *Michael,* bell founder, f. 1386 – PL ⊡ ThB XXXV.

Wilde, *P. de,* portrait painter(?), f. about 1816 – NL ⊡ Scheen II (Nachtr.).

Wilde, *Paul,* painter, sculptor, artisan, * 3.1.1893 Basel, † 1.3.1936 Basel – CH ⊡ Plüss/Tavel II; ThB XXXV.

Wilde, *Samuel De* (ThB XXXV) → **DeWilde,** *Samuel*

Wilde, *Stefanie de* (De Wilde, Stefanie), painter, * 8.11.1913 Antwerpen – B ⊡ DPB I; Jakovsky.

Wilde, *Veronika Johanna Fanny von,* artisan, * 13.7.1889 Werro, l. 1974 – EW, D ⊡ Hagen.

Wilde, *William,* painter, * 1826 Nottingham (Nottinghamshire), † 1901 Nottingham (Nottinghamshire) – GB ⊡ Johnson II; Mallalieu; ThB XXXV; Wood.

Wilde-Jenker, *Therese,* painter, graphic artist, f. after 1900 – A ⊡ Fuchs Maler 20.Jh. IV.

Wilde von Wildemann, *Gabriele,* painter, * 1943 Küstrin – D, PL ⊡ Hagen.

Wilde von Wildemann, *Heinke Karen,* graphic artist, * 11.10.1924 Meldorf – D ⊡ Hagen.

Wilde von Wildemann, *Kurt,* painter, graphic artist, stage set designer, * 3.6.1912 Nömme (Reval) – EW, D ⊡ Hagen.

Wilde von Wildemann, *Rudolf* → **Vil'de,** *Rudolf Fedorovič*

Wilde von Wildemann, *Rudolf Alexander* (Hagen) → **Vil'de,** *Rudolf Fedorovič*

Wildeboer, *Roel* → **Wildeboer,** *Roelof*

Wildeboer, *Roelof,* landscape painter, flower painter, still-life painter, * 3.8.1902 Meppel (Drenthe) – NL ⊡ Scheen II.

Wildeisen, *Gottlieb,* pewter caster, f. 1681 – D ⊡ ThB XXXV.

Wildekatte, *Albert,* potter, f. 1659, † before 1681 – D ⊡ Focke.

Wildeman, *Aarnout Lucas,* engraver, f. 1760, † before 17.4.1787 – NL ⊡ Waller.

Wildeman, *Arent Gerritsz.,* painter, f. about 1665 – NL ⊡ ThB XXXV.

Wildeman, *Simone de,* painter, * 1895 Brüssel, l. before 1961 – B ⊡ Vollmer V.

Wildeman, *Willem,* woodcutter, f. 1769 – NL ⊡ ThB XXXV; Waller.

Wildemann, *Heinrich,* painter, graphic artist, * 6.12.1904 Łódź, † 1964 Stuttgart – D ⊡ Nagel; Vollmer V.

Wilden, *Jim,* sculptor, f. 1917 – USA ⊡ Falk.

Wilden, *Spence,* illustrator, designer, * 1906, † 31.10.1945 New Rochelle (New York) – USA ⊡ Falk.

Wilden, *Wilhelmus,* bell founder, f. 1520 – NL ⊡ ThB XXXV.

Wildenberg, *Johannes Gerardus van den,* genre painter, portrait painter, sculptor, * about 4.3.1830 Eindhoven (Noord-Brabant), † 9.2.1865 St-Truiden (Belgien) – NL, B ⊡ Scheen II.

Wildenberg, *L. van de,* lithographer, f. 1829, l. 1833 – B ⊡ ThB XXXV.

Wildenberger, *Jakob,* painter, * 21.7.1594 Bietigheim, † before 19.10.1670 Stettin – PL, D ⊡ ThB XXXV.

Wildenbergh, *L. van de,* painter(?), f. 1822, l. 1825 – NL ⊡ Scheen II.

Wildenbergh, *Lambertus van de(?)* → **Wildenbergh,** *L. van de*

Wildenburg, *Hans von* (Zülch) → **Hans von Wildenburg**

Wildenburg, *Hendricus Wilhelmus Johannes Antonius,* potter, * 5.9.1916 Bussum (Noord-Holland) – NL ⊡ Scheen II.

Wildenburg, *Henk* → **Wildenburg,** *Hendricus Wilhelmus Johannes Antonius*

Wildenburg, *Leon* → **Wildenburg,** *Lodewijk Albertus*

Wildenburg, *Lodewijk Albertus,* master draughtsman, lithographer, * 10.5.1946 Den Haag (Zuid-Holland) – NL ⊡ Scheen II.

Wildenhain, *F. R.* (Mak van Waay) → **Wildenhain,** *Frans Rudolph*

Wildenhain, *Frans* → **Wildenhain,** *Frans Rudolph*

Wildenhain, *Frans Rudolph* (Wildenhain, F. R.; Wildenhain, Rudolf Franz), ceramist, painter, sculptor, * 5.6.1905 Leipzig – D, NL, USA ⊡ EAAm III; Mak van Waay; Scheen II; Vollmer VI.

Wildenhain, *Rudolf Franz* (Scheen II) → **Wildenhain,** *Frans Rudolph*

Wildenhayn, *Johann George,* blue porcelain underglazier, * 1724 or 8.7.1724 Wittenberg, † 14.9.1760 Meißen – D ⊡ Rückert.

Wildenradt, *Johan Peter* → **Wildenradt,** *Peter*

Wildenradt, *Peter,* landscape painter, * 27.6.1861 Helsingør, † 18.7.1904 – DK ⊡ ThB XXXV.

Wildenrath, *Carl,* decorative painter, f. 1858 – S ⊡ SvKL V.

Wildenrath, *Jean Alida,* painter, sculptor, * 3.11.1892, l. 1933 – USA ⊡ Falk.

Wildenrath, *Jean W.,* painter, f. 1930 – USA ⊡ Hughes.

Wildens, *Jan,* landscape painter, master draughtsman, * 1584 or 1586 Antwerpen, † 16.10.1653 Antwerpen – B, I ⊡ Bernt III; Bernt V; DA XXXIII; DPB II; ELU IV; ThB XXXV.

Wildens, *Jeremias,* painter of hunting scenes, still-life painter, landscape painter, flower painter, * 27.9.1621 Antwerpen, † 30.12.1653 Antwerpen – B, NL ⊡ DPB II; Pavière I; ThB XXXV.

Wildenstam, *Bo* → **Wildenstam,** *Bo åke*

Wildenstam, *Bo åke,* painter, * 20.1.1918 Stockholm – S ⊡ SvKL V.

Wildenstein, *Hans* → **Willenstein,** *Johannes*

Wildenstein, *Johannes* → **Willenstein,** *Johannes*

Wildenstein, *Paul,* potter, porcelain former, * 1682 or 5.6.1681 Freiberg, † 9.4.1744 Meißen – D ⊡ Rückert; ThB XXXV.

Wilder, *André,* landscape painter, marine painter, * 2.8.1871 Paris, † 1965 – F ⊡ Bénézit; Edouard-Joseph III; Schurr II; ThB XXXV.

Wilder, *Arthur B.,* landscape painter, * 23.4.1857 Poultney (Vermont), l. 1940 – USA ⊡ Falk.

Wilder, *Bert,* painter, etcher, * 17.9.1883 Taunton (Massachusetts), l. 1940 – USA ⊡ Falk.

Wilder, *Bert* (Mistress) → **Wilder,** *Louise*

Wilder, *Christoph,* master draughtsman, etcher, * 8.12.1783 Altdorf (Mittel-Franken), † 16.1.1838 Nürnberg – D ⊡ ThB XXXV.

Wilder, *Emil,* portrait painter, * about 1820 Deutschland, l. 1850 – USA ⊡ Groce/Wallace.

Wilder, *F. H.,* portrait painter, f. 1846 – USA ⊡ Groce/Wallace.

Wilder, *Georg Christian* (Wilder, Georg Christoph), master draughtsman, etcher, landscape painter, veduta painter, * 9.3.1797 Nürnberg, † 13.5.1855 Nürnberg – D, A ⊡ Fuchs Maler 19.Jh. Erg.-Bd II; Sitzmann; ThB XXXV.

Wilder, *Georg Christoph* (Fuchs Maler 19.Jh. Erg.-Bd II; Sitzmann) → **Wilder,** *Georg Christian*

Wilder, *H. S.,* painter, f. 1925 – USA ⊡ Falk.

Wilder, *Herbert Merrill,* illustrator, cartoonist, * 26.9.1864 Hinsdale (New Hampshire), l. 1910 – USA ⊡ EAAm III; Falk.

Wilder, *James,* painter, * 1724 London, † about 1792 – GB, IRL ⊡ Grant; Strickland II; ThB XXXV; Waterhouse 18.Jh..

Wilder, *Joh. Christoph Jakob* → **Wilder,** *Christoph*

Wilder, *John Brantley,* painter, f. before 1969 – USA ⊡ Dickason Cederholm.

Wilder, *Leopold,* goldsmith, f. about 1650 – A ⊡ ThB XXXV.

Wilder, *Louis Hibbard* (Falk) → **Wilder,** *Louise*

Wilder, *Louise* (Wilder, Louis Hibbard), sculptor, etcher, * 15.10.1898 Utica (New York), l. before 1961 – USA ⊡ Falk; Vollmer V.

Wilder, *Matilda,* watercolourist, f. 1820 – USA ⊡ Groce/Wallace.

Wilder, *Ralph Everett,* caricaturist, * 23.2.1875 Worcester (Massachusetts), † 19.2.1924 Morgan Park (Illinois) – USA ⊡ EAAm III; Falk.

Wilder, *Tom Milton,* painter, graphic artist, * 3.3.1876 Coldwater (Michigan), l. 1940 – USA ⊡ Falk.

Wilderlants, *Adrien(?)* → **Ariaenz,** *Adrien*

Wildermann, *Hans,* painter, illustrator, sculptor, stage set designer, graphic artist, * 21.2.1884 Köln, † 1954 – D, PL ⊡ Ries; ThB XXXV; Vollmer V.

Wildermut, *Jakob (1467)* (Wildermut, Jakob (1)), glass painter, f. 1467, l. 1497 – CH ⊡ Brun III; ThB XXXV.

Wildermut, *Jakob (1501)* (Wildermut, Jakob (2)), glass painter, f. 1501, l. 1540 – CH ⊡ Brun III.

Wildermut, *Jakob (1514)* (Wildermut, Jakob (3)), glass painter, f. 1514, l. 1517 – CH ⊡ Brun III.

Wildermuth, *Hans,* painter, artisan, * 19.12.1846 Zürich, † 9.4.1902 Zürich-Zollikon – CH ⊡ Brun III; ThB XXXV.

Wilderom, *C. J.* (Scheen II (Nachtr.)) → **Wilderom,** *Coenraad Jacob*

Wilderom, *Coen* → **Wilderom,** *Coenraad Jacob*

Wilderom, *Coenraad Jacob* (Wilderom, C. J.), master draughtsman, painter, architect, sculptor, * 30.1.1944 Bloemendaal (Noord-Holland) – NL ꝏ Scheen II; Scheen II (Nachtr.).

Wilderpöckh, *Hans* → **Pilderpöckh,** *Hans*

Wilders, *Carol,* glazier, f. 1720, l. 1757 – D ꝏ Focke.

Wildersinn, *Hans,* goldsmith, f. 1510, l. 1515 – D ꝏ ThB XXXV.

Wildervanck, *Carolus* → **Wildervanck,** *Carolus Lambertus Sophius*

Wildervanck, *Carolus Lambertus Sophius,* painter, * 25.7.1915 – NL ꝏ Scheen II.

Wildfeuer, *Dietrich* → **Wiltfeuer,** *Dietrich*

Wildfire → **Lewis,** *Edmonia*

Wildgoose, *Thomas,* painter, f. 1715, † before 25.10.1719 Oxford – GB ꝏ Waterhouse 18.Jh..

Wildgos, *John,* carpenter, architect, f. 1652, † 5.1672 – GB ꝏ Colvin.

Wildh, *Gunborg* → **Wildh,** *Gunborg Ebba*

Wildh, *Gunborg Ebba,* painter, master draughtsman, * 17.9.1919 Utö – S ꝏ SvKL V.

Wildhaber, *Paul,* painter, f. 1920 – USA ꝏ Hughes.

Wildhack, *A.,* goldsmith (?), f. 1875, l. 1891 – A ꝏ Neuwirth Lex. II.

Wildhack, *Andreas,* portrait painter, restorer, * 10.1.1842 Wien, † 14.7.1924 Wien or Böheimkirchen – A ꝏ Fuchs Maler 19.Jh. Erg.-Bd II; Fuchs Maler 19.Jh. IV; Schidlof Frankreich; ThB XXXV.

Wildhack, *Anton,* goldsmith, silversmith, jeweller, f. 1872, l. 1908 – A ꝏ Neuwirth Lex. II.

Wildhack, *Josef,* portrait miniaturist, * 5.3.1821 Wien, † 19.6.1877 Wien – A ꝏ Fuchs Maler 19.Jh. Erg.-Bd II; Fuchs Maler 19.Jh. IV; Schidlof Frankreich; ThB XXXV.

Wildhack, *M.,* goldsmith (?), f. 1875, l. 1891 – A ꝏ Neuwirth Lex. II.

Wildhack, *Michael,* goldsmith, f. 1873, l. 1974 – A ꝏ Neuwirth Lex. II.

Wildhack, *Paula,* restorer, portrait painter, landscape painter, still-life painter, * 7.4.1872 Wien, † 6.11.1955 Wien – A ꝏ Fuchs Maler 19.Jh. Erg.-Bd II; Fuchs Maler 19.Jh. IV; ThB XXXV.

Wildhack, *Robert J.,* cartoonist, painter, illustrator, * 27.8.1881 Pekin (Illinois), † 19.6.1940 Montrose (California) – USA ꝏ Falk; Hughes.

Wildhack, *Rudolf,* portrait painter, still-life painter, f. 1887, l. 1898 – A ꝏ Fuchs Maler 19.Jh. IV.

Wildhagen, *Carl Heinrich,* landscape painter, still-life painter, * 28.11.1811 Hamburg, l. 1831 – D ꝏ Rump; ThB XXXV.

Wildhagen, *Fritz,* landscape painter, * 16.3.1878 Moskau, † 12.1956 Holte (Westfalen) – D, PL ꝏ ThB XXXV; Vollmer V.

Wildhagen, *Kaare,* painter, * 25.5.1906 Drammen, † 25.11.1984 Oslo – N ꝏ NKL IV.

Wildhagen, *Karl,* smith, * 21.9.1840 Marienwerder (Hannover), † 15.2.1911 München – D ꝏ ThB XXXV.

Wildi, *Andy,* painter, stage set designer, photographer, * 19.10.1949 Baden (Aargau) – CH ꝏ KVS; LZSK.

Wildiers, *Joseph* (Wieldiers, Joseph), copper engraver, engraver, * 19.11.1832 Antwerpen, † 25.9.1866 – B ꝏ ThB XXXV.

Wilding, miniature painter, f. before 1762, l. 1769 – GB ꝏ Schidlof Frankreich; ThB XXXV.

Wilding, *Alison,* master draughtsman, sculptor, * 1948 Blackburn (Lancashire) – GB ꝏ DA XXXIII; Spalding.

Wilding, *B.,* miniature painter, f. 1762, l. 1769 – GB ꝏ Foskett.

Wilding, *Dorothy,* photographer, * 1893 Longford, † 1976 – GB ꝏ ArchAKL.

Wilding, *Ludwig,* painter, * 15.7.1927 Grünstadt – D ꝏ Vollmer V.

Wilding, *Noel,* painter, * 1903 Sutton (Surrey), † 1966 – GB ꝏ Spalding.

Wilding, *R.,* sculptor (?), f. 1714 – GB ꝏ Gunnis.

Wildman, *Caroline Lax,* painter, * Kingston-upon-Hull (Humberside), f. 1938, † 1.12.1949 – USA, GB ꝏ Falk.

Wildman, *Edmund* (Wildman, Edmund (junior)), genre painter, portrait painter, f. 1829, l. 1847 – GB ꝏ Johnson II; ThB XXXV; Wood.

Wildman, *Jacob Jensen,* goldsmith, f. 1705, l. 1711 – DK ꝏ Bøje II.

Wildman, *Jöns Ericsson* → **Willman**

Wildman, *John R.,* genre painter, portrait painter, f. before 1823, l. 1841 – GB ꝏ Johnson II; ThB XXXV; Wood.

Wildman, *Mary Frances,* etcher, * 10.10.1899 Indianapolis (Indiana), l. 1953 – USA ꝏ Falk; Hughes.

Wildman, *Sally* → **Wildman,** *Sally Anne*

Wildman, *Sally Anne,* painter, * 8.2.1939 Tynemouth (Tyne and Wear) – CDN, GB ꝏ Ontario artists.

Wildman, *William A.* (Bradshaw 1911/1930; Bradshaw 1931/1946) → **Wildman,** *William Ainsworth*

Wildman, *William Ainsworth* (Wildman, William A.), painter, etcher, * 21.3.1882 Manchester (Greater Manchester), l. before 1961 – GB ꝏ Bradshaw 1911/1930; Bradshaw 1931/1946; ThB XXXV; Vollmer V.

Wildmann, *Ignaz* (Wildmann, Ignaz V.), flower painter, * 1784 Wien, † 23.5.1828 Wien – A ꝏ Fuchs Maler 19.Jh. Erg.-Bd II; Fuchs Maler 19.Jh. IV; Pavière II; ThB XXXV.

Wildmann, *Ignaz V.* (Fuchs Maler 19.Jh. Erg.-Bd II) → **Wildmann,** *Ignaz*

Wildnauer, *Wilhelm,* sculptor, f. 1598 – A ꝏ ThB XXXV.

Wildner, miniature painter, f. 1838 – CZ ꝏ Schidlof Frankreich.

Wildner, *Alois,* copper engraver, steel engraver, lithographer, * 14.7.1824 Prag, l. 1874 – CZ ꝏ Toman II.

Wildner, *Anton,* porcelain painter (?), glass painter (?), f. 1876, l. 1879 – CZ ꝏ Neuwirth II.

Wildner, *Heimeran,* pewter caster, f. 1559 – H, CZ ꝏ ThB XXXV.

Wildner, *Johann George,* pewter caster, * about 1705, † 24.10.1768 – PL ꝏ ThB XXXV.

Wildner, *Josef,* glass cutter, f. 1725 – CZ ꝏ Toman II.

Wildner, *Karl,* painter, * 27.7.1884 Wien, * 18.10.1959 Wien – A ꝏ Fuchs Geb. Jgg. II.

Wildner, *Maria* (ThB XXXV) → **Glatz,** *Mária*

Wildner, *Wilh.,* porcelain painter (?), f. 1908 – CZ ꝏ Neuwirth II.

Wildrake (Harper) → **Tattersall,** *George*

Wildreich, *Constantine* → **Wildridge,** *Constantine*

Wildridge, *Constantine,* painter, f. 11.9.1689, l. 7.9.1697 – GB ꝏ Apted/Hannabuss.

Wildridge, *Dorothy,* flower painter, * Blackburn (Lancashire), f. before 1934, l. before 1961 – GB ꝏ Vollmer V.

Wildrik, *Rudolphine Swanida,* painter, master draughtsman, * 8.12.1807 Zutphen (Gelderland), † 23.2.1883 Arnhem (Gelderland) – NL ꝏ Scheen II.

Wilds, *Amon,* architect, * about 1762, † 1833 – GB ꝏ Colvin.

Wilds, *Amon Henry,* architect, * about 1790, l. 1848 – GB ꝏ Colvin; DBA.

Wilds, *William,* architect, f. 1868, l. 1886 – GB ꝏ DBA.

Wildschut, *Daan* (Vollmer V) → **Wildschut,** *Daniel Petrus*

Wildschut, *Daniel Petrus* (Wildschut, Daan), watercolourist, master draughtsman, sculptor, artisan, glass artist, ceramist, * 8.8.1913 Grave (Noord-Brabant) – NL ꝏ Scheen II; Vollmer V.

Wildschut, *G.* (Waller) → **Wildschut,** *George Petrus Wilhelmus*

Wildschut, *George* (Mak van Waay) → **Wildschut,** *George Petrus Wilhelmus*

Wildschut, *George Petrus Wilhelmus* (Wildschut, George; Wildschut, G.), painter, master draughtsman, etcher, linocut artist (?), * 23.2.1883 Amsterdam (Noord-Holland), † 2.10.1966 Laren (Noord-Holland) – NL ꝏ Mak van Waay; Scheen II; Waller.

Wildsmith, *Alfred,* landscape painter, f. 1900 – GB ꝏ Turnbull.

Wildsmith, *Brian* → **Wildsmith,** *Brian Lawrence*

Wildsmith, *Brian Lawrence,* book illustrator, * 1930 Penistone (Yorkshire) – GB ꝏ Peppin/Micklethwait.

Wildsmith, *John,* sculptor, stonemason (?), f. 1757, l. 1769 – GB ꝏ Gunnis.

Wildt (Maler- und Bildhauer-Familie) (ThB XXXV) → **Wildt,** *Franz Wenzel*

Wildt (Maler- und Bildhauer-Familie) (ThB XXXV) → **Wildt,** *Johann* (1795)

Wildt (Maler- und Bildhauer-Familie) (ThB XXXV) → **Wildt,** *Johann Josef*

Wildt (Maler- und Bildhauer-Familie) (ThB XXXV) → **Wildt,** *Johann Wilhelm*

Wildt (Maler- und Bildhauer-Familie) (ThB XXXV) → **Wildt,** *Josef* (1827)

Wildt (Maler- und Bildhauer-Familie) (ThB XXXV) → **Wildt,** *Josef* (1831)

Wildt (Maler- und Bildhauer-Familie) (ThB XXXV) → **Wildt,** *Karl*

Wildt (Maler- und Bildhauer-Familie) (ThB XXXV) → **Wildt,** *Ludwig*

Wildt (1670), painter, f. about 1670 – GB ꝏ Waterhouse 16./17.Jh..

Wildt (1860), pewter caster, f. 1860, † 1879 Potsdam – D ꝏ ThB XXXV.

Wildt, *Adam,* porcelain painter, f. about 1830 – D ꝏ ThB XXXV.

Wildt, *Adamus,* painter, f. 1701 – D ꝏ ThB XXXV.

Wildt, *Adolfo,* sculptor, lithographer, etcher, * 1.3.1868 Mailand, † 12.3.1931 Mailand – I ꝏ Comanducci V; DA XXXIII; DEB XI; DizArtItal; DizBolaffiScult; ELU IV; Panzetta; Servolini; ThB XXXV.

Wildt, *Andreas* → **Wild,** *Andreas*

Wildt, *Anton* (Wildt, Antonín), sculptor,
 * 11.6.1830 Koželuch (Böhmen),
 † 13.4.1883 Prag – CZ ☎ ThB XXXV;
 Toman II.
Wildt, *Antonín* (Toman II) → **Wildt,**
 Anton
Wildt, *Carl,* lithographer, f. about 1830,
 l. 1860 – D ☎ ThB XXXV.
Wildt, *Charles,* painter, * 1851 Oostende,
 † 1912 – B ☎ DPB II.
Wildt, *Christoph,* bell founder, f. 1600,
 l. 1604 – D ☎ ThB XXXV.
Wildt, *Cornelis,* painter, f. 1662 – NL
 ☎ ThB XXXV.
Wildt, *Domenicus ver* → **Verwilt,**
 Dominicus
Wildt, *Dominicus ver* → **Verwilt,**
 Dominicus
Wildt, *Francesco,* sculptor, painter, graphic
 artist, * 14.4.1896 Mailand, † 11.7.1969
 Mailand – I ☎ Comanducci V; Panzetta;
 Vollmer V.
Wildt, *František Václav* (Toman II) →
 Wildt, *Franz Wenzel*
Wildt, *Franz,* architect, painter, artisan,
 etcher, * 16.12.1877 Aachen, l. 1923
 – D ☎ ThB XXXV.
Wildt, *Franz Wenzel* (Wildt, František
 Václav), sculptor, * 1791, † 1829 – CZ
 ☎ ThB XXXV; Toman II.
Wildt, *Georg (1852),* porcelain painter,
 f. 24.5.1852, l. 27.6.1868 – CZ
 ☎ Neuwirth II.
Wildt, *Hanns,* goldsmith, f. 1605 – D
 ☎ ThB XXXV.
Wildt, *Hans (1575)* (Wildt, Hans
 (der Ältere)), bell founder, pewter
 caster, f. 1575, l. 1594 (?) – CZ
 ☎ ThB XXXV.
Wildt, *Hans Georg,* goldsmith, f. 1587,
 l. 1588 – D ☎ Seling III.
Wildt, *Hans Jakob* → **Wildt,** *Joh. Jakob*
 (1648/1733)
Wildt, *Heinrich,* type carver, engraver
 of maps and charts, * 1801
 Braunschweig, † 26.4.1835 Hannover
 – D ☎ ThB XXXV.
Wildt, *J.* → **Wilde,** *Jan Willemsz. van der*
Wildt, *Jacobus Franciscus de Ruyter
 de,* landscape painter, * 20.12.1809
 Amsterdam (Noord-Holland),
 † 25.11.1870 Diever (Gelderland) – NL,
 RI ☎ Scheen II.
Wildt, *Jan (1795)* (Toman II) → **Wildt,**
 Johann (1795)
Wildt, *Jan (1814)* (Toman II) → **Wildt,**
 Johann Wilhelm
Wildt, *Jan (2)* → **Wildt,** *Johann* (1795)
Wildt, *Jan (3)* → **Wildt,** *Johann Wilhelm*
Wildt, *Jan Josef* (Toman II) → **Wildt,**
 Johann Josef
Wildt, *Jeremias (1575)* (Wildt, Jeremias
 (1)), goldsmith, * Augsburg, f. 1575,
 † 1608 – D ☎ Seling III.
Wildt, *Joh. Jakob (1648/1733),* goldsmith,
 * about 1648, † before 9.1.1733 – D
 ☎ ThB XXXV.
Wildt, *Joh. Ludwig,* faience painter,
 f. 1748 – D ☎ ThB XXXV.
Wildt, *Johann (1)* → **Wildt,** *Johann Josef*
Wildt, *Johann (1683),* goldsmith,
 f. 6.9.1683, † 30.12.1732 Bozen – I
 ☎ ThB XXXV.
Wildt, *Johann (1795)* (Wildt, Jan (1795)),
 sculptor, f. 1795 (?), l. about 1850 – CZ
 ☎ ThB XXXV; Toman II.
Wildt, *Johann (1814)* (Neuwirth II) →
 Wildt, *Johann Wilhelm*
Wildt, *Johann Christoph* → **Wild,** *Johann
 Christoph*

Wildt, *Johann Josef* (Wildt, Jan Josef),
 sculptor, * Wien (?), f. about 1760,
 l. 1803 – CZ, A ☎ ThB XXXV;
 Toman II.
Wildt, *Johann Wilhelm* (Wildt, Jan (1814);
 Wildt, Johann (1814)), porcelain painter,
 * 1814, † 1871 – CZ ☎ Neuwirth II;
 ThB XXXV; Toman II.
Wildt, *Josef (1827),* sculptor, * 1827,
 † 1874 – CZ ☎ ThB XXXV; Toman II.
Wildt, *Josef (1831),* sculptor, * 1831
 Elbogen, l. 1884 – CZ ☎ ThB XXXV;
 Toman II.
Wildt, *Karel* (Toman II) → **Wildt,** *Karl*
Wildt, *Karl* (Wildt, Karel), painter,
 sculptor, * 1786, † 1843 – CZ
 ☎ ThB XXXV; Toman II.
Wildt, *Leopold* → **Wilder,** *Leopold*
Wildt, *Louise Henriëtte,* master
 draughtsman (?), * 31.7.1869 Amsterdam
 (Noord-Holland), † 13.10.1967 Apeldoorn
 (Gelderland) – NL ☎ Scheen II.
Wildt, *Ludvík* (Toman II) → **Wildt,**
 Ludwig
Wildt, *Ludwig* (Wildt, Ludvík), sculptor,
 * 1824 Elbogen, l. about 1859 – CZ
 ☎ ThB XXXV; Toman II.
Wildt, *Mathäus,* cabinetmaker, f. 1822
 – D ☎ ThB XXXV.
Wildt, *Simon,* bell founder, f. 1652,
 l. 1675 – D ☎ ThB XXXV.
Wildten, *Leopold* → **Wilder,** *Leopold*
Wildtfang, *Ewerdt,* miniature painter (?),
 f. 1651, † 1661 – S ☎ SvKL V.
Wildungen, *Nikolaus von* (Zülch) →
 Nikolaus von Wildungen
Wilelius, *Johan Abraham,* architect,
 f. 1818, l. 1826 – S ☎ ThB XXXV.
Wilen, *Yvonne,* painter, * 1933 Basel
 – CH ☎ KVS.
Wilenchick, *Clement,* painter, * 28.10.1900
 New York – USA ☎ Falk.
Wilengraff, *Hans Wilhelm* → **Krafft,**
 Hans Wilhelm
Wilenius, *Waldemar* (Vilenius, Voldemar),
 architect, watercolourist, * 26.10.1868
 Tavastehus, † before 1961 – SF
 ☎ Nordström; Vollmer V.
Wilenski, *Reginald* (Vollmer V) →
 Wilenski, *Reginald Howard*
Wilenski, *Reginald Howard* (Wilenski,
 Reginald), painter, * 1887 London,
 † 1975 – GB ☎ Spalding; ThB XXXV;
 Vollmer V.
Wilenskij, *Sinowij Moissejewitsch* (Vollmer
 VI) → **Vilenskij,** *Zinovij Moiseevič*
Wiler, *K.,* cabinetmaker, f. 1802 – A
 ☎ ThB XXXV.
Wiler, *Mårten* → **Weiler,** *Mårten*
Wiles, *A. F.,* caricaturist, * 1926 – GB
 ☎ Flemig.
Wiles, *Alec,* portrait painter, master
 draughtsman, * 1.1.1924 Southampton
 – GB ☎ Vollmer VI.
Wiles, *Brian,* painter, * 1923 Alexandria
 (Kapprovinz) – ZA ☎ Berman.
Wiles, *Francis* (Wiles, Frank (1889)),
 sculptor, * 7.1.1889 Larne (Antrim)
 or Dublin (Dublin), † 20.9.1956 Larne
 (Antrim) – IRL ☎ Snoddy; ThB XXXV;
 Vollmer V.
Wiles, *Francis Edmund* → **Wiles,** *Frank*
 (1881)
Wiles, *Frank (1881)* (Wiles, Frank E.),
 painter, illustrator, * 1881 Cambridge
 (Cambridgeshire), † 1963 – ZA, GB
 ☎ Berman; Houfe; Peppin/Micklethwait.
Wiles, *Frank E.* (Houfe) → **Wiles,** *Frank*
 (1881)
Wiles, *Frank* (1889) (Snoddy) → **Wiles,**
 Francis

Wiles, *Gill,* painter, sculptor, * 1942
 Johannesburg – ZA, GB ☎ Berman.
Wiles, *Gladys Lee,* painter, * New York,
 f. about 1890, l. 1947 – USA ☎ Falk.
Wiles, *Henry,* sculptor, f. before 1866,
 l. 1882 – GB ☎ ThB XXXV.
Wiles, *Irving Ramsay* (EAAm III; Vollmer
 V) → **Wiles,** *Irving Ramsey*
Wiles, *Irving Ramsey* (Wiles, Irving
 Ramsay), painter, illustrator, * 8.4.1861
 Utica (New York), † 8.4.1948 or
 29.7.1948 Peconic (Long Island) –
 USA ☎ Brewington; EAAm III; Falk;
 ThB XXXV; Vollmer V.
Wiles, *Lemuel Maynard,* landscape painter,
 still-life painter, * 21.10.1826 Perry
 (New York), † 28.1.1905 New York –
 USA ☎ EAAm III; Falk; Groce/Wallace;
 Hughes; Pavière III.1.
Wiles, *Lucy,* painter, * 1919 Durban – ZA
 ☎ Berman.
Wiles, *Patricia,* landscape painter,
 animal painter, * 1922 London – ZA
 ☎ Berman.
Wiles, *Paul,* animal painter, portrait
 painter, * 1919 Uitenhage (Kapprovinz)
 – ZA ☎ Berman.
Wiles, *W.,* marine painter, f. before 1982
 – GB ☎ Brewington.
Wiles, *W. G.* → **Wiles,** *Walter Gilbert*
Wiles, *Walter Gilbert,* painter, * 1875
 Cambridge, † 1966 – ZA ☎ Berman.
Wiles, *William,* ornamental painter, f. 1813
 – USA ☎ Groce/Wallace.
Wilet, *John* → **Welot,** *John*
Wilet, *John (1349),* mason, f. 7.1.1349,
 l. 10.1351 – GB ☎ Harvey.
Wiley, *Catherine,* painter, f. 1925 – USA
 ☎ Falk.
Wiley, *Frederick* (Wiley, Frederick J.),
 portrait painter, f. 1904 – USA ☎ Falk;
 Hughes.
Wiley, *Frederick J.* (Falk) → **Wiley,**
 Frederick
Wiley, *H. W.,* illustrator of childrens
 books, f. 1903 – GB ☎ Houfe.
Wiley, *Hedwig,* painter, * Philadelphia
 (Pennsylvania), f. 1947 – USA ☎ Falk.
Wiley, *Hugh Sheldon,* painter,
 * 27.10.1922 Auburn (Indiana) – USA
 ☎ EAAm III.
Wiley, *Joseph H.,* architect, f. 1919 –
 USA ☎ Tatman/Moss.
Wiley, *Lucia,* fresco painter, * Tallamook
 (Oregon), f. 1940 – USA ☎ Falk.
Wiley, *William* (EAAm III) → **Wiley,**
 William T.
Wiley, *William T.* (Wiley, William),
 painter, * 21.10.1937 Bedford (Indiana)
 – USA ☎ ContempArtists; EAAm III.
Wileyko, *Félix,* painter, * Polen, f. 1845,
 l. 1849 – F, PL ☎ Audin/Vial II.
Wilfer, *Joh.,* porcelain painter (?), f. 1908
 – CZ ☎ Neuwirth II.
Wilfert, *Franziska* → **Horst,** *Franziska*
Wilfert, *Karel* (der Ältere) (Toman II) →
 Wilfert, *Karl* (1847)
Wilfert, *Karel* (der Jüngere) (Toman II) →
 Wilfert, *Karl* (1879)
Wilfert, *Karl (1847)* (Wilfert, Karel (der
 Ältere); Wilfert, Karl (der Ältere)),
 sculptor, weaver, * 8.4.1847 Schönfeld
 (Böhmen), † 1916 Karlsbad – CZ
 ☎ ThB XXXV; Toman II.
Wilfert, *Karl (1879)* (Wilfert, Karel (der
 Jüngere); Wilfert, Karl (der Jüngere)),
 sculptor, * 17.2.1879 Eger (Böhmen),
 † 1.1932 – CZ ☎ Toman II.
Wilfertová-Waltlová, *Marica* →
 Wilfertová-Waltlová, *Marie*

Wilfertová-Waltlová, *Marie,* painter,
* 1876 Eibiswalde, l. 1908 – CZ
□ Toman II.

Wilffing, *Alexandre,* photographer, * 1857
or 1858 Belgien, l. 27.6.1905 – USA
□ Karel.

Wilfig, *Johann Christian,* porcelain painter,
f. 12.6.1731 – D □ Rückert.

Wilfing, *József,* glass painter, portrait
painter, * 13.9.1819 Sopron, † 16.3.1879
Sopron – H □ MagyFestAdat;
ThB XXXV.

Wilfing, *Thomas,* gunmaker, f. 1663 – CZ
□ ThB XXXV.

Wilfing, *Ute,* ceramist, * 1966 Salzburg
– A □ WWCCA.

Wilfinger, *Karl,* painter, * 26.6.1891
Bruck an der Mur, † 29.10.1963 Wien
– A □ Fuchs Geb. Jgg. II.

Wilfling, *Robert,* painter, graphic
artist, * 5.12.1946 Schadendorf
(West-Steiermark) – A
□ Fuchs Maler 20.Jh. IV; List.

Wilford, *Loran* (Wilford, Loran Frederick),
painter, illustrator, * 13.9.1892 Wamego
(Kansas), † 1972 – USA □ EAAm III;
Falk; Vollmer V.

Wilford, *Loran Frederick* (EAAm III;
Falk) → **Wilford,** *Loran*

Wilfort, *Mary Elizabeth,* sculptor, f. 1932
– USA □ Hughes.

Wilfred, *G.,* painter, f. 1878 – GB
□ Johnson II; Wood.

Wilfred, *Hugh,* mason, f. about 1315,
l. 1322 – GB □ Harvey.

Bruder **Wilfrid OSB** → **Braunmiller,**
Franz X. W.

Wilge, *Anthonis van der* → **Willigen,**
Anthonis Pietersz. van der

Wilge, *Anthonis Pietersz. van der* →
Willigen, *Anthonis Pietersz. van der*

Wilgenberg, *Jan van,* watercolourist,
master draughtsman, sculptor,
* 23.11.1938 Laren (Noord-Holland)
– NL □ Scheen II.

Wilgenburg, *Wout* → **Wilgenburg,** *Wouter*

Wilgenburg, *Wouter,* sculptor, * 3.1.1944
Hoevelaken (Gelderland) – NL
□ Scheen II.

Wilgot, gem cutter, f. 1789 – B, F, D,
NL □ ThB XXXV.

Wilgus, *John,* painter, f. 1839 – USA
□ ThB XXXV.

Wilgus, *William John,* portrait painter,
* 28.1.1819 Troy (New York),
† 23.7.1853 Buffalo (New York) – USA
□ EAAm III; Groce/Wallace; Samuels.

Wilh. von Turnow (Turnow, Wilh. von),
copyist, f. 1386 – D □ Bradley III.

Wilhalm, *Jacob (1550),* pewter caster,
f. 1550, † 2.6.1594 – D □ ThB XXXV.

Wilhardt, *Carl,* miniature sculptor, painter,
* 20.2.1875 Høver, † 21.10.1930
Kopenhagen – DK □ Vollmer V.

Wilhardt, *Conrad,* goldsmith, f. 1460,
l. 1486 – D □ Zülch.

Wilhelm, *Jorge,* architect, * 23.4.1928
Triest – BR, I □ DA XXXIII.

Wilhelm → **Vil'gelm**

Meister **Wilhelm,** cabinetmaker, f. 1533
– D □ Merlo.

Wilhelm (1225), stonemason, f. 1225 – D
□ ThB XXXV.

Wilhelm (1301), copyist, f. 1301 – D
□ Bradley III.

Wilhelm (1310), calligrapher, f. 1310 – D
□ Merlo.

Wilhelm (1370), miniature
painter, f. 14.8.1370 – D
□ D'Ancona/Aeschlimann.

Wilhelm (1391), goldsmith, f. 1391,
l. 1395 – D □ ThB XXXV.

Wilhelm (1400), goldsmith, f. 1400 – D
□ Zülch.

Wilhelm (1417), ivory carver, f. 1417 – D
□ Merlo.

Wilhelm (1441), bell founder, f. 1441 – D
□ ThB XXXV.

Wilhelm (1460), sculptor, f. 1471 – F
□ Beaulieu/Beyer.

Wilhelm (1501), stonemason, f. 1501,
l. 1508 – D □ Sitzmann; ThB XXXV.

Wilhelm (1509 Basel) (Wilhelm (1509)),
goldsmith, f. 1509 – CH □ Brun IV.

Wilhelm (1509 Luzern) (Wilhelm (1509)),
goldsmith, f. 1509 – CH □ Brun III.

Wilhelm (1511), master mason, f. 1511
– CH □ Brun IV.

Wilhelm (1568), wallcovering
manufacturer, l. 1568 – D □ Merlo.

Wilhelm (1610), painter, f. about 1610
– D □ ThB XXXV.

Meister **Wilhelm (1628),** stonemason,
f. 7.4.1628 – D □ Merlo.

Wilhelm (Deutschland, *Kaiser, 2),* master
draughtsman, marine painter, architect,
* 27.1.1859 Berlin, † 4.6.1941 (Schloß)
Doorn (Holland) – D □ ThB XXXV.

Wilhelm (Hessen-Kassel, *Kurfürst,*
2), painter, * 28.7.1777 Kassel,
† 20.11.1847 Frankfurt (Main) – D
□ ThB XXXV.

Wilhelm (Hessen-Kassel, *Landgraf, 6),*
master draughtsman, * 29.5.1629 Kassel,
† 16.7.1663 Kassel – D □ ThB XXXV.

Wilhelm (Hessen-Kassel, *Landgraf,*
9), etcher, turner, * 3.6.1743 Kassel,
† 27.2.1821 Kassel – D □ ThB XXXV.

Wilhelm (Oranien, *Prinz, 2)* (Willem
(Oranje, Prins, 2) (Nassau, Graaf)),
master draughtsman, etcher, * 27.5.1626
Den Haag, † 6.11.1650 Den Haag – NL
□ ThB XXXV; Waller.

Wilhelm (Oranien, Prinz, 5) (ThB XXXV)
→ **Willem** (Oranien und Nassau, Prinz,
5)

Wilhelm (Sachsen-Weimar, *Herzog, 4),*
master draughtsman, turner, * 11.4.1598
Altenburg (Sachsen), † 17.5.1662 Weimar
– D □ ThB XXXV.

Wilhelm, *A.,* cabinetmaker, f. 1695 – D
□ ThB XXXV.

Wilhelm, *A. A. L.,* porcelain painter,
f. about 1910 – D □ Neuwirth II.

Wilhelm, *Adolph L.,* painter, f. 1924
– USA □ Falk.

Wilhelm, *Alexander,* cabinetmaker,
† 13.12.1707 Bamberg – D □ Sitzmann.

Wilhelm, *Anne,* painter, lithographer, book
art designer, illustrator, * 28.3.1944
Saignelégier – CH □ KVS; LZSK.

Wilhelm, *Anny,* ceramist, f. before 1937,
l. 1937 – F □ Bauer/Carpentier VI.

Wilhelm, *Arthur L.,* painter,
* 14.12.1881 Muscatine (Iowa) – USA
□ ThB XXXV.

Wilhelm, *Arthur Wayne,* landscape painter,
lithographer, * 13.4.1901 Marion (Ohio)
– USA □ Falk.

Wilhelm, *Aug.,* wood engraver,
* about 1837, l. 1860 – USA, D
□ Groce/Wallace.

Wilhelm, *August* → **Wilhelm,** *Aug.*

Wilhelm, *August,* painter, f. about 1902
– A □ Fuchs Maler 19.Jh. IV.

Wilhelm, *Bonifazius,* goldsmith, f. 1739
– D □ ThB XXXV.

Wilhelm, *Brigitte,* sculptor, * 1939
Heilbronn – D □ Nagel.

Wilhelm, *C.* → **Pitcher,** *William J. C.*

Wilhelm, *Caspar,* stucco worker, * 1662,
† 26.4.1713 Bayreuth – D □ Sitzmann;
ThB XXXV.

Wilhelm, *Christian* → **Wilhelmi,** *Christian*

Wilhelm, *Christian (1722)* (Wilhelm,
Christian (1)), copper engraver, * about
1722, † 27.11.1804 – D □ ThB XXXV.

Wilhelm, *Christian (1818),* cabinetmaker,
f. 1818 – D □ ThB XXXV.

Wilhelm, *Christiane R.,* ceramist, * 1954
Rostock – D □ WWCCA.

Wilhelm, *Clemens,* altar architect, * 1764
Haselbach, † 22.4.1835 Tussenhausen
– D □ ThB XXXV.

Wilhelm, *E.,* smith, f. 1791 – D
□ ThB XXXV.

Wilhelm, *Eduard Paul,* fresco painter,
* 7.5.1905 Königsberg (Ostpreußen)
– USA, RUS, D □ Falk.

Wilhelm, *Elias,* sculptor, f. 1622,
† 8.9.1632 – D □ ThB XXXV.

Wilhelm, *Erik,* illustrator, * 26.10.1909
Vänersborg – S □ SvKL V.

Wilhelm, *Ernestine,* goldsmith (?), f. 1910
– A □ Neuwirth Lex. II.

Wilhelm, *F.,* portrait painter, f. 1827 – D
□ ThB XXXV.

Wilhelm, *F. B.,* porcelain painter, ceramist,
f. about 1910 – D □ Neuwirth II.

Wilhelm, *Florentinus* → **Gwilhelmus,**
Florentczyk

Wilhelm, *Franz,* sculptor, stucco worker,
* Au (Bregenzer Wald)(?), f. 1733,
† 14.6.1737 – CH □ ThB XXXV.

Wilhelm, *Gotthilf,* glass painter,
* 11.12.1832 Oberweißbach
(Thüringen), † 1.3.1882 Stuttgart – D
□ ThB XXXV.

Wilhelm, *Gottlob,* artisan, * 1867,
† 13.6.1925 München – D
□ ThB XXXV.

Wilhelm, *Grete,* painter, * 9.7.1887 Radein
(Steiermark), † 24.6.1942 Wien – A
□ Fuchs Geb. Jgg. II; ThB XXXV.

Wilhelm, *Gustave,* ceramist,
f. before 1901, l. 1904 – F
□ Bauer/Carpentier VI.

Wilhelm, *Hans (1605),* sculptor, f. 1605,
† before 20.3.1633 – D □ ThB XXXV.

Wilhelm, *Heinrich (1432),* painter, f. 1432
– D □ ThB XXXV.

Wilhelm, *Heinrich (1580),* sculptor,
architect, master draughtsman, * about
1580 or 1590 or about 1585, † 3.4.1652
Stockholm – D, S, NL □ DA XXXIII;
ELU IV; SvK; SvKL V; ThB XXXV.

Wilhelm, *Heinrich (1608),* sculptor,
* 14.9.1608 Regensburg, † 21.10.1654
Gschwendorf (Nieder-Donau) – D, A
□ ThB XXXV.

Wilhelm, *Heinrich (1707),* sculptor,
f. 18.11.1707 – D □ ThB XXXV.

Wilhelm, *Henrik* → **William,** *Henrik*

Wilhelm, *Herbert,* commercial artist,
* 23.12.1904 Fürstenfeldbruck – D
□ Vollmer VI.

Wilhelm, *Hermann (1879),*
goldsmith (?), f. 1879, l. 1885 – A
□ Neuwirth Lex. II.

Wilhelm, *Hermann (1897)* (Wilhelm,
Hermann), watercolourist, master
draughtsman, * 4.9.1897 Lauenstein
(Ober-Franken), l. before 1961 – D
□ Vollmer V.

Wilhelm, *Hermanus Willem,* landscape
painter, still-life painter, * 8.1.1885
Poerworedjo (Java), l. before 1970 – RI,
NL □ Scheen II.

Wilhelm, *Hindrich* → **Wilhelm,** *Heinrich*
(1580)

Wilhelm, *Hindrich* → **William,** *Henrik*
Wilhelm, *Jakob (1718),* bell founder,
f. 1718 – CZ ∞ ThB XXXV.
Wilhelm, *Jan Štěpán,* sculptor, * 13.2.1732
Prag – CZ ∞ Toman II.
Wilhelm, *Jodok Friedrich,* stucco
worker, architect, * 20.1.1797 Bezau,
† 5.11.1843 Stetten (Lörrach) – D
∞ Brun III; ThB XXXV.
Wilhelm, *Joh. Conrad* → **Wilhelm,** *Joh.*
David
Wilhelm, *Joh. David,* painter, * about
1673 or 1674 Schwandorf, † 27.6.1729
Amberg – D ∞ Sitzmann; ThB XXXV.
Wilhelm, *Johann (1621)* (Wilhelm,
Johann), architect, * Bezau, f. 1621,
l. 1669 – D ∞ ThB XXXV.
Wilhelm, *Johann (1864),*
goldsmith(?), f. 1864, l. 1887 – A
∞ Neuwirth Lex. II.
Wilhelm, *Johann Heinrich,* architect,
* 1787 Dresden, l. about 1808 – D
∞ ThB XXXV.
Wilhelm, *Karolina* → **Boller,** *Karolina*
Wilhelm, *M. J.,* porcelain painter(?),
f. 1898 – D ∞ Neuwirth II.
Wilhelm, *Marie,* goldsmith(?), f. 1910
– A ∞ Neuwirth Lex. II.
Wilhelm, *Matthias* (Wilhelm, Mattias),
carver, cabinetmaker, f. 1683,
† 20.11.1733 Stockholm – S
∞ SvKL V; ThB XXXV.
Wilhelm, *Mattias* (SvKL V) → **Wilhelm,**
Matthias
Wilhelm, *Michael Ludolf,* painter, f. about
1680 – D ∞ ThB XXXV.
Wilhelm, *Paul (1737),* cabinetmaker,
f. 1737 – CH ∞ ThB XXXV.
Wilhelm, *Paul (1886),* watercolourist,
master draughtsman, * 29.3.1886 Greiz,
† 1965 Radebeul – D ∞ Davidson II.2;
ThB XXXV; Vollmer V.
Wilhelm, *Paule,* painter, * 14.2.1925
Toulon – F ∞ Bauer/Carpentier VI.
Wilhelm, *Richard,* glass artist, * 1932
Bautzen – D ∞ WWCGA.
Wilhelm, *Roy,* painter, designer, graphic
artist, illustrator, * 19.2.1895 Mount
Vernon (Ohio), † 8.6.1954 – USA
∞ Falk.
Wilhelm, *Tobias,* maker of silverware,
f. 1701 – D ∞ Seling III.
Wilhelm, *W. J.,* porcelain painter(?),
f. 1894 – D ∞ Neuwirth II.
Wilhelm von Aachen, carver, f. 1683,
l. 1687 – D ∞ ThB XXXV.
Wilhelm von Arborch, sculptor, f. 1519
– D ∞ ThB XXXV.
Wilhelm zu Borcken → **Borckart,**
Wilhelm van
Wilhelm von Düren, stonemason, f. 1332,
l. 1349 – D ∞ ThB XXXV.
Wilhelm von der Eifel → **Wilhelm de**
Eiflia
Wilhelm de Eiflia, glass painter, f. about
1500 – D ∞ ThB XXXV.
Wilhelm von Elbing, goldsmith, f. 1399,
l. 1409 – PL, D ∞ ThB XXXV.
Wilhelm von Herle (?) → **Wilhelm von**
Köln
Wilhelm Jönsonn → **Wilhelm Jönsson**
Wilhelm Jönsson, carver, f. 1564, l. 1565
– S ∞ SvKL V.
Wilhelm von Köln (Wilhelm iz Kölna),
painter, f. 1358, † 1372 or 1378 – D
∞ DA XXXIII; ELU IV; ThB XXXV.
Wilhelm iz Kölna (ELU IV) → **Wilhelm**
von Köln
Wilhelm von Marburg, architect,
f. about 1355, † 2.2.1366 Straßburg
– F ∞ ThB XXXV.

Wilhelm von Nürnberg, sculptor, f. 1527
– D, B ∞ ThB XXXV.
Wilhelm von Rode, bell founder, f. 1406
– D ∞ ThB XXXV.
Wilhelm von Roermond (Roermond,
Wilhelm von), carver, wood sculptor,
cabinetmaker, f. 1533, l. 1536 – D
∞ Merlo; ThB XXVIII; ThB XXXV.
Wilhelm a S. Anastasia, painter, f. 1754
– SLO ∞ ThB XXXV.
Wilhelm-Scharg, *Wett,* textile artist,
* 1902 Erlangen – D ∞ Vollmer V.
Wilhelm von Schönhofen (Schönhofen,
Wilhelm von), minter, f. 1468 – D
∞ Zülch.
Wilhelm von Schwaben, painter, f. 1521,
† 8.5.1535 Schwaz (Tirol) – A
∞ ThB XXXV.
Wilhelm von Ürdingen, founder, f. 1510
– D ∞ ThB XXXV.
Wilhelm von Weissenburg, painter,
f. 1454, l. 1474 – F ∞ ThB XXXV.
Wilhelm von Worms (1498) (Wilhelm von
Worms (1)), armourer, f. 24.11.1498,
† 1538 Nürnberg – D ∞ ThB XXXV.
Wilhelm von Worms (1547) (Wilhelm von
Worms (2)), armourer, f. 1547, † 6.1573
Brüssel – D, B ∞ ThB XXXV.
Wilhelmi, *Bonifaz,* goldsmith, f. 1731 – D
∞ ThB XXXV.
Wilhelmi, *Christian,* goldsmith, * about
1645 Wien(?), † 1707 Wertheim – A, D
∞ Sitzmann.
Wilhelmi, *Heinrich,* genre painter, * about
1816 Xanten, † 10.6.1902 Düsseldorf
– D, I ∞ ThB XXXV.
Wilhelmi, *Jeremias Balthasar,* goldsmith,
maker of silverwork, die-sinker, iron
cutter, seal carver, * Gotha(?), f. 1706
– D ∞ ThB XXXV.
Wilhelmi, *Johann,* cabinetmaker, * 1615
Merken (Düren), † 18.10.1698 Neuss
– D ∞ ThB XXXV.
Wilhelmi, *Tobias (1663),* sculptor,
carver, * Brandenburg, f. 1663,
† before 5.4.1691 Magdeburg – D
∞ ThB XXXV.
Wilhelmi, *Wilhelm,* painter, silhouette
artist, f. 1819 – D ∞ ThB XXXV.
Wilhelmina (Niederlande, *Königin)*
(Oranje-Nassau, Wilhelmina Helena
Paulina Maria (Koningin & der
Nederlanden, Prinses van Oranje-
Nassau, Hertogin van Mecklenburg);
H. M. Queen Wilhelmina of The
Netherlands), watercolourist, master
draughtsman, * 31.8.1880 Den Haag
(Zuid-Holland), † 28.11.1962 Het
Loo (Noord-Brabant?) – NL, N,
GB, CH ∞ Bradshaw 1931/1946;
Bradshaw 1947/1962; Scheen II.
Wilhelmina Helena Paulina Maria
(Niederlande, Königin) → **Wilhelmina**
(Niederlande, Königin)
Wilhelmine (Preußen, *Prinzessin, 1709)*
(Wilhelmine Friederike Sophie (Bayreuth,
Markgräfin), amateur artist, * 3.7.1709,
† 14.10.1758 Bayreuth – D ∞ Sitzmann;
ThB XXXV.
Wilhelmine (Preußen, Prinzessin, 1751)
(ThB XXXV) → **Frederika Sophia**
Wilhelmina (Preußen, Prinzessin)
Wilhelmine (Preußen, *Prinzessin,*
1774), painter, * 18.11.1774 Potsdam,
† 12.10.1837 Den Haag – D, NL
∞ ThB XXXV.
Wilhelmine Friederike Sophie (Bayreuth,
Markgräfin) (Sitzmann) → **Wilhelmine**
(Preußen, Prinzessin, 1709)
Wilhelms, painter, f. 1901 – F ∞ Bénézit.
Wilhelms, *Carl* → **Wilhelms,** *Carl Wilh.*

Wilhelms, *Carl Wilh.* (Wilhelms, Carl
Wilhelm; Wilhelms, Karl), sculptor,
* 20.10.1889 St. Petersburg, † 16.8.1953
Helsinki – SF ∞ Koroma; Kuvataiteilijat;
Nordström; Paischeff; ThB XXXV;
Vollmer V.
Wilhelms, *Carl Wilhelm* (Koroma;
Kuvataiteilijat; Paischeff; ThB XXXV)
→ **Wilhelms,** *Carl Wilh.*
Wilhelms, *Hans Philipp,* goldsmith,
f. 13.10.1607, † before 22.11.1659 –
D ∞ Zülch.
Wilhelms, *Henrik,* decorative painter,
f. about 1660, l. 1669 – S ∞ SvKL V;
ThB XXXV.
Wilhelms, *Karl* (Nordström) → **Wilhelms,**
Carl Wilh.
Wilhelmseder, *Antonia,* embroiderer,
f. 1759 – D ∞ ThB XXXV.
Wilhelmsen, *Anne Marie,* graphic
artist, painter, * 29.8.1945 Oslo – N
∞ NKL IV.
Wilhelmson, *Albertina* (SvKL V) →
Wilhelmson, *Berta*
Wilhelmson, *Ana* → **Lagerman,** *Ana*
Wilhelmson, *Ana Margot Lucia* →
Lagerman, *Ana*
Wilhelmson, *Berta* (Wilhelmson,
Albertina), painter, * 2.7.1869 Delsbo
or Hudiksvall, † 14.10.1965 Stockholm
– S ∞ SvK; SvKL V.
Wilhelmson, *Carl* (Edouard-Joseph III;
Konstlex.; Schurr V) → **Wilhelmson,**
Carl Wilhelm
Wilhelmson, *Carl Wilhelm* (Wilhelmson,
Carl), lithographer, master draughtsman,
genre painter, * 12.11.1866
Fiskebäckskil, † 24.9.1928 Göteborg
or Stockholm – S ∞ DA XXXIII;
Edouard-Joseph III; Konstlex.; Schurr V;
SvK; SvKL V; ThB XXXV.
Wilhelmson, *Jan* → **Wilhelmson,** *Jan*
Vilhelm
Wilhelmson, *Jan Vilhelm,* painter, master
draughtsman, graphic artist, * 9.10.1937
Flistad – S ∞ SvKL V.
Wilhelmson, *Kerstin* → **Wilhelmson,**
Kerstin Harriette
Wilhelmson, *Kerstin Harriette,* painter,
master draughtsman, ceramist,
* 31.8.1929 Stockholm – S ∞ SvKL V.
Wilhelmson, *Rolf* (Wilhelmson, Rolf Erik
Uno), painter, master draughtsman,
graphic artist, * 28.4.1935 Stockholm
– S ∞ Konstlex.; SvK; SvKL V.
Wilhelmson, *Rolf Erik Uno* (SvKL V) →
Wilhelmson, *Rolf*
Wilhelmson-Lagerman, *Ana* (Konstlex.) →
Lagerman, *Ana*
Wilhelmson-Lagerman, *Ana Margot Lucia*
(SvKL V) → **Lagerman,** *Ana*
Wilhelmssen, *Louis* → **Willemssens,** *Louis*
Wilhelmssen, *Ludovicus* → **Willemssens,**
Louis
Wilhelmus, *Frater* → **Frater William**
Wilhelmus, *Florentinus* → **Gwilhelmus,**
Florentczyk
Wilhelmus, *Italus* → **Gwilhelmus,**
Florentczyk
Wilhelmus de Alamania → **Villhelmus**
de Alamania
Wilhelmy, *Louis,* landscape painter,
f. before 1846, l. 1870 – D
∞ ThB XXXVI.
Wilhjelm, *Carl Tobias,* sculptor,
* 20.11.1855 Kopenhagen, † 3.6.1902
Kopenhagen – DK ∞ ThB XXXVI.
Wilhjelm, *Johannes Martin Fasting,*
painter, * 7.1.1868 Bartoftegaard
(Nakskov, Lolland), † 21.12.1938
Kopenhagen – DK, I ∞ ThB XXXVI.

Wilhoit, *Eugene Franklin,* painter, * 1906 Virginia – USA ⌶ Dickason Cederholm.

Wilich, *Abraham,* form cutter, f. 1612 – D ⌶ ThB XXXVI.

Wiligelmo (DA XXXIII; ELU IV) → **Wiligelmus**

Wiligelmus (Wiligelmo), sculptor, f. 1099, l. 1120 – I ⌶ DA XXXIII; ELU IV; ThB XXXVI.

Wilimovsky, *Charles* (Wilímovský, Karel; Wilimovsky, Charles A.), painter, etcher, * 10.9.1885 or 1886 Chicago (Illinois), l. before 1961 – USA ⌶ EAAm III; Falk; ThB XXXVI; Toman II; Vollmer V.

Wilimovsky, *Charles A.* (ThB XXXVI) → **Wilimovsky,** *Charles*

Wilímovský, *Chas. A.* → **Wilimovsky,** *Charles*

Wilímovský, *Karel* (Toman II) → **Wilimovsky,** *Charles*

Wilingale, *Edward-James,* architect, * 1874 Rochford (England), l. after 1901 – F ⌶ Delaire.

Wilk, *Jacek,* caricaturist, graphic artist, * 1959 Warschau – PL, D ⌶ Flemig.

Wilk, *Jakob,* ebony artist, * 1747 Stockholm, l. after 1770 – D, S ⌶ ThB XXXVI.

Wilk, *Josef* (Wilk, Joseph), history painter, landscape painter, portrait painter, still-life painter, * 29.10.1872 Karlsbad, † 19.8.1948 Walchsee – D, CZ, A ⌶ Fuchs Maler 19.Jh. IV; Münchner Maler VI; Vollmer V.

Wilk, *Joseph* (Münchner Maler VI) → **Wilk,** *Josef*

Wilk, *Th.,* sculptor, f. 1701 – GB ⌶ ThB XXXVI.

Wilk-Charvot, *Elisabeth,* painter, * 1942 Toulon – F ⌶ Bauer/Carpentier VI.

Wilke, *Carl Alexander Adolph,* goldsmith, maker of silverwork, * 1804 Alberthofen, † 17.1.1839 Bayreuth – D ⌶ Sitzmann.

Wilke, *Charles A. W.,* sculptor, f. 1859, l. 1865 – GB ⌶ Johnson II.

Wilke, *Christian Gottfried* → **Wilcke,** *Christian Gottfried* (1707)

Wilke, *Erich,* illustrator, painter, etcher, caricaturist, * 4.3.1879 Braunschweig, † 5.5.1936 or 30.4.1936 München – D ⌶ Flemig; Münchner Maler VI; Ries; ThB XXXVI.

Wilke, *Franz Friedrich,* landscape painter, * 26.8.1885 Arnau (Böhmen), † 13.11.1952 Wien – CZ, A ⌶ Fuchs Geb. Jgg. II; Fuchs Maler 19.Jh. IV.

Wilke, *Friedrich,* painter, * 31.12.1875 Hannover, † 18.8.1938 Dachau – D ⌶ Münchner Maler VI; ThB XXXVI.

Wilke, *Georg,* painter, caricaturist, * 6.4.1891 Berlin, l. before 1961 – D ⌶ ThB XXXVI; Vollmer V.

Wilke, *Hartmut,* painter, graphic artist, * 1936 Mannhausen – D ⌶ Nagel.

Wilke, *Heinrich,* portrait painter, history painter, * 3.2.1869 Berlin, l. 1890 – D ⌶ ThB XXXVI.

Wilke, *Hermann (1849),* medalist, f. 1849, l. 1861 – D ⌶ ThB XXXVI.

Wilke, *Hermann (1876),* painter, commercial artist, * 13.2.1876 Braunschweig – D ⌶ ThB XXXVI.

Wilke, *Joh. Adam,* goldsmith, maker of silverwork, * 1804 Goldkronach, † 27.12.1834 Bayreuth – D ⌶ Sitzmann.

Wilke, *Joh. Friedrich,* goldsmith, * 1741, † 26.11.1781 Bayreuth – D ⌶ Sitzmann.

Wilke, *Johann Friedrich,* painter, * about 1684 Wasselnheim (Unter-Elsaß), † 1757 Frankfurt (Main) – F, D ⌶ ThB XXXVI.

Wilke, *Karl Alexander,* illustrator, stage set designer, decorative painter, * 16.7.1879 Leipzig, † 27.2.1954 Wien – A, D ⌶ Davidson II.2; Fuchs Maler 19.Jh. IV; Ries; ThB XXXVI; Vollmer V.

Wilke, *Leopold Christoph,* goldsmith, * 1727, † 18.6.1789 Bayreuth – D ⌶ Sitzmann; ThB XXXVI.

Wilke, *Mally,* illustrator, * 1876 Braunfels, † 1954 Braunschweig – D ⌶ Ries.

Wilke, *Paul Ernst,* marine painter, * 7.11.1894 Bremerhaven, l. before 1961 – D ⌶ Vollmer V.

Wilke, *Rudolf,* caricaturist, * 27.10.1873 Braunschweig, † 4.11.1908 Braunschweig – D ⌶ Münchner Maler VI; ThB XXXVI.

Wilke, *Ulfert,* painter, * 14.7.1907 Braunschweig – USA, D ⌶ EAAm III; ThB XXXVI; Vollmer V.

Wilke, *William Hancock,* artisan, illustrator, etcher, watercolourist, * 1.6.1879 or 1880 San Francisco (California), † 1958 Palo Alto (California) – USA ⌶ Falk; Hughes; ThB XXXVI.

Wilken, glazier, f. 1439, l. 1447 – D ⌶ Focke.

Wilken, *Dieterich,* glass painter, f. 1610 – D ⌶ ThB XXXVI.

Wilken, *Hans* → **Wilkens,** *Hans*

Wilken, *Hermann* → **Wilcken,** *Hermann*

Wilken, *Johann Friedrich* → **Wilke,** *Johann Friedrich*

Wilkens, *A.,* painter, l. 1855 – D ⌶ Wietek.

Wilkens, *Ellen,* painter, * 30.5.1889 – DK ⌶ ThB XXXVI.

Wilkens, *Friedrich Wilhelm* (Focke) → **Wilkens,** *Wilhelm*

Wilkens, *Hans,* founder, f. 1578, l. 1609 – D ⌶ ThB XXXVI.

Wilkens, *Hugo,* painter, graphic artist, illustrator, * 15.1.1888 Eilenburg, l. before 1961 – D ⌶ ThB XXXVI; Vollmer V.

Wilkens, *Inge,* painter, assemblage artist, * 1942 St. Margarethen (Steinburg) – D ⌶ Wolff-Thomsen.

Wilkens, *Johan* (1) (Focke) → **Wilkens,** *Johann* (1634/1650)

Wilkens, *Johan* (1634/1660) (Focke) → **Wilkens,** *Johann* (1634/1660)

Wilkens, *Johan* (der Olde) → **Wilkens,** *Johann* (1634/1650)

Wilkens, *Johann (1634/1650)* (Wilkens, Johan (1634/1650)), goldsmith, f. 1634, l. after 1650 – D ⌶ Focke; ThB XXXVI.

Wilkens, *Johann (1634/1660)* (Wilkens, Johan (1634/1660)), goldsmith, f. 1634, l. 1660 – D ⌶ Focke.

Wilkens, *Johann (1783),* cabinetmaker, f. 1783 – D ⌶ ThB XXXVI.

Wilkens, *Jürgen,* glass artist, * 29.8.1951 Westerland (Sylt) – D ⌶ WWCGA.

Wilkens, *Karl Philipp,* goldsmith, medalist, * 1813, † 1847 – D ⌶ Focke.

Wilkens, *Louis,* sculptor, * 30.4.1899 Den Haag (Zuid-Holland), † 31.1.1943 (Konzentrationslager) Auschwitz – NL ⌶ Scheen II.

Wilkens, *Martin Heinrich,* goldsmith, * 21.11.1782 Bremen, † 8.5.1869 Bremen – D ⌶ Focke; ThB XXXVI.

Wilkens, *Sophie Charlotte,* master draughtsman (?), * 14.12.1817 Kristianstad, † 28.8.1889 Augerum – S ⌶ SvKL V.

Wilkens, *Theodorus,* landscape painter, * about 1690 Amsterdam, † about 1748 Amsterdam – NL ⌶ ThB XXXVI.

Wilkens, *Wilhelm* (Wilkens, Friedrich Wilhelm), goldsmith, f. 1860, † 1895 – D ⌶ Focke.

Wilkenschild, *Andreas,* cabinetmaker, * about 1749, † 2.5.1816 – D ⌶ ThB XXXVI.

Wilker, *Erich,* painter, graphic artist, * 1929 Köln – D ⌶ KüNRW II.

Wilkersheim, *Fritz,* painter, f. 1840 – USA ⌶ Hughes.

Wilkes (Pavière II) → **Wilks,** *H.*

Wilkes, sculptor, f. 1830, l. 1838 – GB ⌶ Gunnis.

Wilkes, *Benjamin,* master draughtsman, engraver, history painter, portrait painter, f. 1749 – GB ⌶ Pavière II; ThB XXXVI.

Wilkes, *Charles,* marine painter, topographer, * 3.4.1798 New York, † 8.2.1877 Washington (District of Columbia) – USA ⌶ Brewington; EAAm III; Groce/Wallace.

Wilkes, *H.* → **Wilks,** *H.*

Wilkes, *Maud,* portrait painter, genre painter, still-life painter, f. 1890, l. 1898 – CDN ⌶ Harper.

Wilkes, *Samuel,* painter, f. 1857, l. 1859 – GB ⌶ Wood.

Wilkes, *Sarah (1859),* landscape painter, f. 1859, l. 1870 – GB ⌶ Johnson II; Wood.

Wilkes, *Sarah (1869),* landscape painter, f. 1869 – GB ⌶ Wood.

Wilkes, *Susan,* painter, f. 1915 – USA ⌶ Falk.

Wilkes, *Thomas,* miniature painter, f. 1774 – GB ⌶ Foskett.

Wilkevich, *Eleanor,* painter, * 2.8.1910 New York – USA ⌶ Falk.

Wilkevich, *Proto A.* (Mistress) → **Wilkevich,** *Eleanor*

Wilkhum, *Matheis,* jeweller, f. 1592 – D ⌶ Seling III.

Wilkie, *Alexander,* architect, * about 1744, † 18.6.1811 – GB ⌶ Colvin.

Wilkie, *Alexander D.,* topographical draughtsman, flower painter, master draughtsman, f. 1939 – GB ⌶ McEwan.

Wilkie, *David,* painter, etcher, * 18.11.1785 Cults (Fifeshire), † 1.6.1841 Gibraltar or Malta – GB ⌶ DA XXXIII; ELU IV; Foskett; Grant; Houfe; Lister; Mallalieu; McEwan; Schidlof Frankreich; ThB XXXVI; Wood.

Wilkie, *Earl A.,* mixed media artist, f. 1971 – USA ⌶ Dickason Cederholm.

Wilkie, *H.,* painter, f. 1874, l. 1876 – GB ⌶ Johnson II; Wood.

Wilkie, *Henry Charles,* animal painter, portrait painter, * 30.5.1864 – GB ⌶ ThB XXXVI.

Wilkie, *J. (?)* → **Wilkie,** *T.*

Wilkie, *James,* painter, * 28.5.1890 Billesley (Worcestershire), l. before 1947 – GB ⌶ ThB XXXVI.

Wilkie, *John,* portrait painter, f. 1840, l. 1850 – USA ⌶ Groce/Wallace; Harper.

Wilkie, *John D.,* figure painter, f. 1861, l. 1870 – GB ⌶ McEwan.

Wilkie, *Leslie,* painter, * 1879 Melbourne, † 1935 Adelaide – AUS ⌶ Robb/Smith.

Wilkie, *Leslie Andrew* → **Wilkie,** *Leslie*

Wilkie, *Marion E.*, portrait painter, f. 1895
– CDN ▢ Harper.

Wilkie, *Robert (1888)* (Wilkie, Robert),
painter, * 10.7.1888 Sinclairtown
(Kirkcaldy), l. before 1961 – GB
▢ McEwan; ThB XXXVI; Vollmer V.

Wilkie, *Robert (1953)*, landscape painter,
f. 1953 – GB ▢ McEwan.

Wilkie, *Robert D.*, bird painter, marine
painter, landscape painter, genre
painter, still-life painter, * before
24.2.1828 Halifax (Nova Scotia), † 1903
Swampscott (Massachusetts) – USA,
CDN ▢ Brewington; EAAm III; Falk;
Groce/Wallace; Harper.

Wilkie, *T.*, genre painter, f. 1858 – GB
▢ McEwan.

Wilkie, *Thomas (1670)*, architect, f. 1670,
l. 1680 – GB ▢ McEwan.

Wilkie, *Thomas (1859)* (Wilkie, Thomas),
portrait painter, f. 1859, l. 1860 – USA
▢ Groce/Wallace.

Wilkie, *W. P.*, painter, f. 1859, l. 1861
– GB ▢ McEwan.

Wilkin, watercolourist, f. 1856, l. 1859
– GB ▢ Johnson II; Wood.

Wilkin, *Charles*, portrait miniaturist,
copper engraver, * 1750 or 1756
London, † 28.5.1814 London –
GB ▢ DA XXXIII; Foskett; Lister;
Schidlof Frankreich; ThB XXXVI.

Wilkin, *Emile*, marine painter, * 1905
Oostende – B ▢ DPB II.

Wilkin, *Francis William* (Foskett) →
Wilkin, *Frank W.*

Wilkin, *Franck W.* (Lister) → **Wilkin**,
Frank W.

Wilkin, *Frank W.* (Wilkin, Francis
William; Wilkin, Franck W.), portrait
painter, copper engraver, miniature
painter, * about 1791 or about 1800,
† 9.1842 London – GB ▢ Foskett;
Lister; Schidlof Frankreich; ThB XXXVI.

Wilkin, *Henri*, painter, * 1753, † 1820
– B, I, NL ▢ ThB XXXVI.

Wilkin, *Henry*, portrait painter,
pastellist, miniature painter, * 1801
London, † 29.7.1852 Brighton – GB
▢ Johnson II; Schidlof Frankreich;
ThB XXXVI.

Wilkin, *Mildred Pierce*, painter,
* 23.11.1896, l. 1953 – USA ▢ Falk;
Hughes.

Wilkin, *Neil*, glass artist, f. 1977 – GB
▢ WWCGA.

Wilking, *A. H.*, lithographer, l. 1852 – D
▢ Wietek.

Wilking, *Erwin*, painter, etcher,
* 15.1.1899 Dortmund, l. before 1947
– D ▢ ThB XXXVI.

Wilkins, sculptor, * Beaminster (?),
f. 1830, l. 1840 – GB ▢ Gunnis.

Wilkins, *A. J.*, goldsmith, silversmith,
enamel artist, * 9.9.1881 London,
l. before 1961 – GB ▢ Vollmer V.

Wilkins, *Deborah*, graphic artist, f. 1973
– USA ▢ Dickason Cederholm.

Wilkins, *Elizabeth Waller*, painter,
designer, illustrator, decorator,
* 29.7.1903 Wheeling (West-Virginia)
– USA ▢ Falk.

Wilkins, *Emma Cheves*, painter,
* 10.12.1871 Savannah (Georgia),
l. 1925 – USA ▢ Falk.

Wilkins, *Frank W.*, portrait sculptor,
miniature painter, graphic artist, * about
1800, † 1842 London – GB ▢ Houfe.

Wilkins, *George*, landscape painter,
f. 1880, l. 1884 – GB ▢ Johnson II;
Wood.

Wilkins, *George W.*, portrait painter,
f. 1840 – USA ▢ Groce/Wallace.

Wilkins, *Gladys Marguerita*, painter,
etcher, designer, * 15.4.1907 Providence
(Rhode Island) – USA ▢ Falk.

Wilkins, *H.*, marine painter, f. 1830 – GB
▢ Brewington.

Wilkins, *Henry*, architect, master
draughtsman, f. 1819 – I
▢ ThB XXXVI.

Wilkins, *Henry St. Clair*, architect,
* 1828, † 1896 – GB ▢ DBA.

Wilkins, *J.*, sports painter, marine painter,
f. 1795, l. 1800 – GB ▢ Grant;
Waterhouse 18.Jh..

Wilkins, *J. F.* (Johnson II; Mallalieu) →
Wilkins, *James F.*

Wilkins, *J. H.*, landscape painter, f. 1815,
l. 1821 – GB ▢ Grant.

Wilkins, *James*, architect, painter, * 1808,
† 1888 Shobonier (Illinois) – GB
▢ DBA; Samuels.

Wilkins, *James F.* (Wilkins, J. F.),
panorama painter, portrait painter,
miniature painter, * about 1795
Nottingham (Nottinghamshire), † 1888
– GB, USA ▢ Groce/Wallace; Hughes;
Johnson II; Mallalieu.

Wilkins, *James P.*, portrait painter, f. 1854
– CDN ▢ Harper.

Wilkins, *John R.*, portrait painter, f. 1880
– USA ▢ Hughes.

Wilkins, *Louisa A.*, painter, master
draughtsman, f. 1879, l. 1886 – CDN
▢ Harper.

Wilkins, *Margaret*, painter, f. 1919 – USA
▢ Falk.

Wilkins, *Ralph Brooks*, painter, designer,
illustrator, * San Jose (California),
f. 1926 – USA ▢ Falk; Hughes.

Wilkins, *Ricardo* → **Kayiga**, *Kofi*

Wilkins, *Robert*, marine painter, battle
painter, * about 1740, † about 1790
or after 1799 (?) – GB ▢ Brewington;
Grant; ThB XXXVI; Waterhouse 18.Jh..

Wilkins, *Sarah*, watercolourist, f. 1830
– USA ▢ Groce/Wallace.

Wilkins, *T.*, master draughtsman, landscape
painter, f. about 1790 – GB ▢ Grant;
ThB XXXVI.

Wilkins, *Thomas*, engineer, f. before 1875
– GB ▢ Brown/Haward/Kindred.

Wilkins, *Timothy*, painter, sculptor,
mixed media artist, * 23.12.1943
Norfolk (Virginia) – USA
▢ Dickason Cederholm.

Wilkins, *Wilbirt M.*, artist, f. 1942 – USA
▢ Dickason Cederholm.

Wilkins, *William (1749)* (Wilkins, William
(1751)), architect, stucco worker, master
draughtsman, * 1749 or 1751 Norwich
(Norfolk), † 22.4.1815 or 1819 London
– GB ▢ Colvin; Mallalieu.

Wilkins, *William (1778)*, architect,
* 31.8.1778 Norwich, † 31.8.1839
Cambridge – GB ▢ Colvin;
DA XXXIII; ELU IV; McEwan;
ThB XXXVI.

Wilkins, *William Noy*, landscape painter,
* about 1820 Dublin, l. 1864 – GB,
IRL ▢ Johnson II; Strickland II;
ThB XXXVI; Wood.

Wilkins of Beaminster → **Wilkins**

Wilkinson (1745), engraver, * about 1745
– GB ▢ ThB XXXVI.

Wilkinson (1766), engraver, f. 1766 –
USA ▢ Groce/Wallace.

Wilkinson (1783), painter, f. 1783 – GB
▢ Grant.

Wilkinson (1836), copper engraver,
* London (?), f. 1836 – GB, D, E
▢ Rump.

Wilkinson, *Alfred Ayscough*, painter,
f. 1875, l. 1881 – GB ▢ Johnson II;
Wood.

Wilkinson, *Arthur G.*, architect, * 1870,
† before 30.12.1927 – GB ▢ DBA.

Wilkinson, *Barry*, book illustrator, * 1923
Dewsbury – GB ▢ Peppin/Micklethwait.

Wilkinson, *Bedoe A.*, painter, f. 1846
– CDN ▢ Harper.

Wilkinson, *C. Frederick*, architect,
† before 7.9.1923 – GB ▢ DBA.

Wilkinson, *Caroline Helena* →
Armington, *Caroline Helena*

Wilkinson, *Charles*, sculptor,
painter, * 1830 Paris, l. 1848 – F
▢ ThB XXXVI.

Wilkinson, *Charles A.*, landscape painter,
f. 1881, l. 1925 – GB ▢ Houfe;
Johnson II; Wood.

Wilkinson, *Clarence G.*, architect, f. 1905
– USA ▢ Tatman/Moss.

Wilkinson, *E. W.*, painter, f. 1881 – GB
▢ Johnson II; Wood.

Wilkinson, *Edith L.*, painter, f. 1924
– USA ▢ Falk.

Wilkinson, *Edward*, painter, sculptor,
architect, decorator, * 22.1.1889
Manchester (Greater Manchester), l. 1940
– USA, GB ▢ Falk.

Wilkinson, *Edward Clegg*, painter,
f. before 1882, l. 1904 – GB
▢ Johnson II; ThB XXXVI; Wood.

Wilkinson, *Ellen*, flower painter,
f. 1853, l. 1879 – GB ▢ Johnson II;
Pavière III.1; Wood.

Wilkinson, *Emma Mary*, painter,
* 22.7.1864 Birmingham – GB
▢ ThB XXXVI.

Wilkinson, *Evelyn* (Wilkinson, Evelyn
Harriet), flower painter, * 7.6.1893
Wu-King-Fu (China), † 1968 – GB
▢ McEwan; ThB XXXVI; Vollmer V.

Wilkinson, *Evelyn Harriet* (McEwan; ThB
XXXVI) → **Wilkinson**, *Evelyn*

Wilkinson, *F. A.*, painter, f. 1910 – GB
▢ Falk.

Wilkinson, *Fred Green*, painter, f. 1884
– GB ▢ Johnson II; Wood.

Wilkinson, *Fred. Green* (Wood) →
Wilkinson, *Fred Green*

Wilkinson, *Fritz*, illustrator, cartoonist,
f. 1939 – USA ▢ Falk.

Wilkinson, *G. M.*, master draughtsman,
f. 1867 – CDN ▢ Harper.

Wilkinson, *G. Welby*, decorator, f. 1900
– GB ▢ Houfe.

Wilkinson, *George*, architect, * 1814,
† 1890 – GB ▢ DBA.

Wilkinson, *Georgiana*, landscape
painter, f. before 1855, l. 1876 – GB
▢ ThB XXXVI; Wood.

Wilkinson, *Gerald*, fresco painter, master
draughtsman, * 1926 Wigan – GB
▢ Vollmer VI.

Wilkinson, *H.*, copperplate printer, f. 1840,
l. 1859 – GB ▢ Lister.

Wilkinson, *Henry (1836)*, landscape
painter, f. about 1836, l. 1839 – GB
▢ ThB XXXVI.

Wilkinson, *Henry (1921)*, graphic artist,
* 27.8.1921 Bath – GB ▢ Vollmer VI.

Wilkinson, *Henry John*, watercolourist,
master draughtsman, * 1829, † 1911
– GB ▢ Mallalieu.

Wilkinson, *Hilda*, artist, f. 1942 – USA
▢ Dickason Cederholm.

Wilkinson, *Horace*, glass painter, f. before
1934 – GB ▢ Vollmer V.

Wilkinson, *Hugh,* landscape painter, f. before 1870, l. 1913 – GB ⊐ Johnson II; ThB XXXVI; Wood.

Wilkinson, *J. (Mistress),* master draughtsman, f. 1826 – USA ⊐ Groce/Wallace.

Wilkinson, *Jack,* painter, lithographer, * 2.7.1913 Berkeley (California), † 1973 – USA ⊐ Falk; Hughes.

Wilkinson, *Jaime* (Cien años XI) → **Wilkinson,** *Jaume*

Wilkinson, *James,* master draughtsman, f. about 1773, l. about 1801 – IRL ⊐ Mallalieu; Strickland II; ThB XXXVI.

Wilkinson, *Jaume* (Wilkinson, Jaime), painter, f. 1918 – E ⊐ Cien años XI; Ráfols III.

Wilkinson, *John (1658),* goldsmith, f. 1658, l. 1664 – GB ⊐ ThB XXXVI.

Wilkinson, *John (1839),* painter, f. 1839 – USA ⊐ Groce/Wallace.

Wilkinson, *John (1868),* architect, f. 1868 – GB ⊐ DBA.

Wilkinson, *John (1900),* porcelain painter, flower painter, f. about 1900 – GB ⊐ Neuwirth II.

Wilkinson, *John B.,* portrait painter, f. 1865, l. 1907 – CDN ⊐ Harper.

Wilkinson, *Rev. Joseph* (Mallalieu) → **Wilkinson,** *Joseph*

Wilkinson, *The Rev. Joseph* (Grant) → **Wilkinson,** *Joseph*

Wilkinson, *Joseph* (Wilkinson, Rev. Joseph; Wilkinson, The Rev. Joseph), master draughtsman, etcher, landscape painter, illustrator, * 1764 Carlisle, † 1831 Thetford – GB ⊐ Grant; Houfe; Lister; Mallalieu; ThB XXXVI.

Wilkinson, *K. (Mistress),* flower painter, f. 1870 – CDN ⊐ Harper.

Wilkinson, *Kate* (Wilkinson, Kate Stanley), landscape painter, * 20.4.1883 London, l. before 1961 – GB ⊐ Edouard-Joseph III; ThB XXXVI; Vollmer V.

Wilkinson, *Kate Stanley* (Edouard-Joseph III) → **Wilkinson,** *Kate*

Wilkinson, *L. M.,* flower painter, f. 1881 – GB ⊐ Pavière III.2; Wood.

Wilkinson, *Laura,* fruit painter, f. 1856 – GB ⊐ Pavière III.1; Wood.

Wilkinson, *Leslie,* architect, * 12.10.1882 London, † 20.9.1973 Sydney (New South Wales) – GB, AUS ⊐ DA XXXIII.

Wilkinson, *M. R.,* painter, f. 1843 – GB ⊐ Wood.

Wilkinson, *Mary Arabella,* watercolourist, * 1839, † 1910 – GB ⊐ Mallalieu.

Wilkinson, *N. R.,* etcher, * 1869, † 1940 – GB ⊐ Lister.

Wilkinson, *Nathaniel,* stonemason, f. 1713, † 28.9.1764 Worcester – GB ⊐ Colvin.

Wilkinson, *Nevile Rodwell,* watercolourist, etcher, designer, * 26.10.1869 Highgate (London), † 22.12.1940 Dublin – IRL ⊐ Snoddy; ThB XXXVI.

Wilkinson, *Norman (1878),* book illustrator, marine painter, etcher, poster artist, * 24.11.1878 Cambridge, † 1934 or 1971 London – GB ⊐ Bradshaw 1893/1910; Houfe; Lister; Peppin/Micklethwait; Spalding; ThB XXXVI; Windsor.

Wilkinson, *Norman (1882)* (Wilkinson of Four Oaks, Norman), book illustrator, figure painter, stage set designer, history painter, landscape painter, * 1882, † 1934 – GB ⊐ Peppin/Micklethwait; ThB XXXVI.

Wilkinson, *Philip,* architect, * 1825 or 1826, † 1905 – GB ⊐ DBA.

Wilkinson, *R. (1788),* miniature painter, f. 1788, l. 1789 – GB ⊐ Schidlof Frankreich.

Wilkinson, *R. (1913),* painter, f. 1913 – USA ⊐ Falk.

Wilkinson, *R. Ellis,* genre painter, landscape painter, f. 1874, l. 1890 – GB ⊐ Johnson II; Wood.

Wilkinson, *R. H.,* watercolourist, f. 1872, l. 1874 – GB ⊐ Johnson II; Wood.

Wilkinson, *R. Stark* (Johnson II) → **Wilkinson,** *Robert Stark*

Wilkinson, *Reginald Charles,* figure painter, * 17.12.1881 London, l. before 1961 – GB ⊐ Edouard-Joseph III.

Wilkinson, *Rhoda,* painter, f. 1913 – USA ⊐ Falk.

Wilkinson, *Robert,* landscape painter, f. before 1773, l. 1778 – GB ⊐ Grant; ThB XXXVI; Waterhouse 18.Jh..

Wilkinson, *Robert Stark* (Wilkinson, R. Stark), architect, painter, * 1844, † 1936 – GB ⊐ DBA; Johnson II.

Wilkinson, *Ruth Lucille,* painter, * 18.5.1902 Des Moines (Iowa) – USA ⊐ Falk.

Wilkinson, *Stephen (1872),* architect, * 1872 Tudhoe (Durham), l. 1905 – GB ⊐ DBA.

Wilkinson, *Stephen (1876),* architect, * 23.4.1876 Stockport (Manchester) – GB ⊐ ThB XXXVI.

Wilkinson, *Thomas (1713),* stonemason, f. 1713, † 1716 – GB ⊐ Colvin.

Wilkinson, *Thomas (1716),* stonemason, f. 1716, † 25.11.1736 – GB ⊐ Colvin.

Wilkinson, *Thomas Harrison,* landscape painter, * 1847 Bradford (Yorkshire), † 1929 Hamilton (Ontario) – GB, CDN, USA ⊐ Harper.

Wilkinson, *Tom (1895),* master draughtsman, f. 1895, l. 1925 – GB ⊐ Houfe.

Wilkinson, *Tom (1927),* painter, illustrator, f. 1927 – USA ⊐ Falk.

Wilkinson, *Tony,* master draughtsman, f. 1897, l. 1902 – GB ⊐ Houfe.

Wilkinson, *W. F.,* painter, f. 1858 – GB ⊐ Johnson II; Wood.

Wilkinson, *W. S.,* steel engraver, f. 1836 – GB ⊐ Lister.

Wilkinson, *William (1814),* architect, f. 1814, l. 1819 – GB ⊐ Colvin.

Wilkinson, *William (1819),* architect, * 1819, † 1901 – GB ⊐ DBA; Dixon/Muthesius.

Wilkinson of Four Oaks, *Norman* (Peppin/Micklethwait) → **Wilkinson,** *Norman (1882)*

Wilkinus, founder, f. 1301, l. 1342 – D ⊐ ThB XXXVI.

Wilkmar, *Erik Lennart* (SvKL V) → **Wilkmar,** *Lennart*

Wilkmar, *Lennart* (Wilkmar, Erik Lennart), painter, graphic artist, * 3.5.1923 Uddevalla – S ⊐ Konstlex.; SvK; SvKL V.

Wilkowir, *Ira Jefimowna* (Vollmer VI) → **Vilkovir,** *Ira Efimovna*

Wilkowski, *Henryk Stanisław,* glass artist, designer, graphic artist, * 8.5.1933 Serock – PL ⊐ WWCGA.

Wilks, landscape painter, f. about 1820 (?) – GB ⊐ Grant.

Wilks, *Glen,* painter (?), * 1963 – GB, USA ⊐ ArchAKL.

Wilks, *H.* (Wilkes), flower painter, f. 1799 – GB ⊐ Pavière II; Waterhouse 18.Jh..

Wilks, *Maurice C.,* landscape painter, portrait painter, * 25.11.1910 Belfast (Antrim), † 1.2.1984 Belfast (Antrim) – GB ⊐ Snoddy.

Will, *Alfred,* painter, illustrator, * 18.3.1906 Berlin – D ⊐ Vollmer V.

Will, *August,* illustrator, * 1834, † 24.1.1910 Jersey City – USA ⊐ Falk; ThB XXXVI.

Will, *Blanca,* sculptor, illustrator, * 7.7.1881 Rochester (New York), l. before 1961 – USA ⊐ EAAm III; Falk; ThB XXXVI; Vollmer V.

Will, *Blanco,* sculptor, f. 1919 – USA ⊐ Hughes.

Will, *Erich* → **Will-Halle**

Will, *Hans,* goldsmith, f. 1517 – D ⊐ Zülch.

Will, *Johann (1633),* minter, f. 1633 – D ⊐ Merlo.

Will, *Johann (1723),* stonemason, * Klingenberg (Unter-Franken) (?), f. 1723 – D ⊐ ThB XXXVI.

Will, *Johann (1861),* architect, master draughtsman, * 2.4.1861 Küps, † 20.12.1941 Nürnberg – D ⊐ Sitzmann; ThB XXXVI.

Will, *Johann Georg* → **Wille,** *Johann Georg*

Will, *Johann Martin,* copper engraver, * 1727, † before 4.5.1806 – D ⊐ ThB XXXVI.

Will, *John M.* (Falk) → **Will,** *John M. August*

Will, *John M. August* (Will, John M.), master draughtsman, portrait painter, designer, * 1834 Weimar, † 23.1.1910 or 29.1.1910 Jersey City (New Jersey) – USA, D ⊐ EAAm III; Falk; Groce/Wallace.

Will, *Paul,* master draughtsman (?), * Chur (?), l. 1650 – CH ⊐ Brun IV.

Will, *Philip,* architect, * 15.2.1906 Rochester (New York) – USA ⊐ DA XXIV.

Will-Halle, caricaturist, sculptor, * 22.8.1905 Mücheln, † 7.12.1969 Berlin – D ⊐ Flemig.

Willading, *Hans,* goldsmith, f. 1559 – CH ⊐ Brun III.

Willading, *Joh. Rudolf,* minter, f. 1671, † 24.5.1709 – CH ⊐ Brun III.

Willading, *Johannes,* fortification architect, * 1630 Bern, † 1698 Bern – CH ⊐ Brun III; ThB XXXVI.

Willading, *Julie von,* painter, * 10.2.1780 Bern, † 22.3.1858 Bern – CH ⊐ Brun III; ThB XXXVI.

Willading, *Niklaus,* architect (?), f. 1641, † 18.7.1657 Rogwil – CH ⊐ Brun III.

Willadsen, *Dionis* (Bøje II) → **Willadsen,** *Dionys*

Willadsen, *Dionys* (Willadsen, Dionis), goldsmith, silversmith, f. 1662, † about 1693 – DK ⊐ Bøje II; ThB XXXVI.

Willadsen, *Søren,* goldsmith, f. 11.1.1637, † 1641 – DK ⊐ Bøje II.

Willaert, *Arthur,* painter, * 4.3.1874 or 4.3.1875 Gent, † 1942 – B ⊐ DPB II.

Willaert, *Désiré,* architect, * 1874 Brügge, l. after 1897 – B, F, USA ⊐ Delaire.

Willaërt, *Ferdinand,* architectural painter, landscape painter, * 15.1.1861 Gent, † 30.6.1938 Gent – B ⊐ DPB II; Edouard-Joseph III; Schurr III; ThB XXXVI; Vollmer V.

Willaert, *Joseph,* painter, * 1936 Leke – B ⊐ DPB II.

Willaert, *Raphaël Robert,* painter, * 22.1.1878 or 22.11.1878 Gent, † 1949 – B ⊐ DPB II.

Willaert-Fontan, *Valentine,* figure painter, painter of interiors, * 25.7.1882 Magneau (Gers), † 10.3.1939 Gent – F, B ⮑ ThB XXXVI; Vollmer V.

Willaerts, *Abraham,* portrait painter, genre painter, marine painter, * about 1603 Utrecht, † 18.10.1669 Utrecht – NL ⮑ Bernt III; Brewington; DA XXXIII; ThB XXXVI.

Willaerts, *Adam,* marine painter, master draughtsman, * 1577 Antwerpen or London, † 4.4.1664 or 4.4.1669 Utrecht – B ⮑ Bernt III; Bernt V; Brewington; DA XXXIII; DPB II; ThB XXXVI.

Willaerts, *Cornelis,* history painter, * about 1600 Utrecht, † 9.4.1666 or about 1666 Utrecht – NL ⮑ Bernt III; ThB XXXVI.

Willaerts, *Isaac,* marine painter, * about 1620 or 1620 Utrecht, † 24.6.1693 Utrecht – NL ⮑ Bernt III; DA XXXIII; ThB XXXVI.

Willaertz, *Adam Eduard* → **Willarst,** *Adam Eduard*

Willaertz, *Adam Eduard de* → **Willarst,** *Adam Eduard*

Willaeys, *Jacques,* goldsmith, f. 1659 – B, NL ⮑ ThB XXXVI.

Willam, *Hans,* architect, * Au (Bregenzer Wald)(?), f. 1752, † about 1764 – D, A ⮑ ThB XXXVI.

Willam, *John,* carpenter, f. 14.9.1415 – GB ⮑ Harvey.

Willam, *Karl,* painter, * 29.5.1898 Carnières, † 1991 Neufviller – B ⮑ DPB II; Jakovsky.

Willam von Elbing → **Wilhelm von Elbing**

Willame, *Fernand,* painter, * 1870 Brüssel, † 1953 – B ⮑ DPB II.

Willame, *Philippe Joseph,* ebony artist, f. 1753 – F ⮑ ThB XXXVI.

Willand, *Joh.* → **Wieland,** *Joh.*

Willantz, *Laurentius* → **Willatz,** *Laurentius*

Willard → **Lindh,** *Willard*

Willard, sculptor, † 4.1750 – F ⮑ Lami 18.Jh. II.

Willard, *Archibald M.,* painter, * 22.8.1836 or 26.8.1836 Bedford (Ohio), † 11.10.1918 Cleveland (Ohio) – USA ⮑ EAAm III; Falk; Groce/Wallace.

Willard, *Asaph,* copper engraver, * about 1783 or 24.12.1786 or about 1787 Hartford (Connecticut)(?) or Wethersfield (Connecticut), † 14.7.1880 Hartford (Connecticut) – USA ⮑ EAAm III; Groce/Wallace; ThB XXXVI.

Willard, *Benjamin,* clockmaker, f. about 1770 – USA ⮑ ThB XXXVI.

Willard, *David,* glass artist, * 1948 Doylestown (Pennsylvania) – USA ⮑ WWCGA.

Willard, *F. W.,* artist, f. 1856 – USA ⮑ Groce/Wallace.

Willard, *Frank,* painter, f. 1886 – GB ⮑ Wood.

Willard, *Frank H.* (EAAm III) → **Willard,** *Frank Henry*

Willard, *Frank Henry* (Willard, Frank H.), caricaturist, * 21.9.1893 Anna (Illinois), † 11.1.1958 New York – USA ⮑ EAAm III; Falk; ThB XXXVI; Vollmer V.

Willard, *Henry,* painter, * 1802, † 1855 or 1859 – USA ⮑ EAAm III; Groce/Wallace.

Willard, *Howard* (Hughes) → **Willard,** *Howard W.*

Willard, *Howard W.* (Willard, Howard), painter, lithographer, illustrator, * 3.9.1894 Danville (Illinois), † 1960 – USA ⮑ Falk; Hughes; Vollmer V.

Willard, *J.,* watercolourist, f. 1910 – USA ⮑ Hughes.

Willard, *James Daniel,* engraver, * 31.10.1817 Hartford (Connecticut)(?), l. 1860 – USA ⮑ Groce/Wallace.

Willard, *L. L.,* painter, * 29.9.1839, l. 1917 – USA ⮑ Falk.

Willard, *Marie T.,* painter, f. 1925 – USA ⮑ Falk.

Willard, *Rodlow,* illustrator, cartoonist, designer, * 7.9.1906 Rochester (New York) – USA ⮑ EAAm III; Falk.

Willard, *Solomon,* architect, sculptor, woodcutter, * 26.6.1783 Petersham (Massachusetts), † 27.2.1861 or 27.2.1862 Quincy (Massachusetts) – USA ⮑ DA XXXIII; EAAm III; Groce/Wallace; ThB XXXVI.

Willard, *Theodora,* painter, * Boston (Massachusetts), f. 1892, l. 1925 – USA ⮑ Falk.

Willard, *William,* portrait painter, * 24.3.1819 Sturbridge (Massachusetts), † 1.11.1904 Sturbridge (Massachusetts) – USA ⮑ EAAm III; Falk; Groce/Wallace.

Willars, *Adam Eduard* → **Willarst,** *Adam Eduard*

Willars, *Adam Eduard de* → **Willarst,** *Adam Eduard*

Willars, *Christian Otto,* master draughtsman, * before 24.7.1714 Kopenhagen, † 17.8.1758 – DK ⮑ ThB XXXVI.

Willars, *Otto de,* painter, * about 1662, † 3.1.1722 Kopenhagen – DK ⮑ ThB XXXVI.

Willarst, *Adam Eduard de* → **Willarst,** *Adam Eduard*

Willarst, *Adam Eduard,* miniature painter, master draughtsman, f. 1718, l. 1751 – DK, NL ⮑ ThB XXXVI.

Willarst, *Adam I. de* → **Willarst,** *Adam Eduard*

Willarst, *Otto de* → **Willars,** *Otto de*

Willart, *Louis,* painter, * 1844 Mechelen – B ⮑ DPB II.

Willarts, *Otto de* → **Willars,** *Otto de*

Willartz, *Adam Eduard* → **Willarst,** *Adam Eduard*

Willartz, *Adam Eduard de* → **Willarst,** *Adam Eduard*

Willat Basaldo, *Alberto,* painter, f. before 1956, l. 1963 – ROU ⮑ PlástUrug II.

Willats (Mistress) (Wood) → **Willats,** *J. K.*

Willats, *J. K.* (Willats (Mistress); Willats, J. K. (Mistress)), painter, f. 1881, l. 1883 – GB ⮑ Johnson II; Mallalieu; Wood.

Willats, *Stephen,* mixed media artist, conceptual artist, * 17.8.1943 London – GB ⮑ ContempArtists; Spalding; Windsor.

Willats, *William E.,* painter, f. 1925 – GB ⮑ Bradshaw 1911/1930; Bradshaw 1931/1946.

Lady **Willatt** → **Gibbs,** *Evelyn*

Willatz, *Laurentius* (Willatz, Laurenty), copper engraver, goldsmith(?), f. 1667, l. 1700 – LT ⮑ ThB XXXVI.

Willatz, *Laurenty* (ThB XXXVI) → **Willatz,** *Laurentius*

Willatz, *Wawrzyniec* → **Willatz,** *Laurentius*

Willaume, *David (1658)* (Willaume, David; Willaume, David (der Ältere)), goldsmith, * 7.6.1658 Metz, † about 1740 or 1741 Tingrith (Bedfordshire) – GB ⮑ DA XXXIII; ThB XXXVI.

Willaume, *Louis,* painter, etcher, * 31.5.1874 Lagny, l. before 1947 – F ⮑ Edouard-Joseph III; Edouard-Joseph Suppl.; ThB XXXVI.

Willaume, *Nicolas,* painter, * 25.11.1619 Nancy – F ⮑ ThB XXXVI.

Willaume le Chiboleur → **Tielt,** *Guillaume (1375)*

Willays, *Bapt.* → **Willays,** *Joannus*

Willays, *Joannus,* goldsmith, f. 1705, l. 1750 – B, NL ⮑ ThB XXXVI.

Willberg, *Fredrik Adolf,* painter, master draughtsman, graphic artist, * 3.11.1809 Stockholm, † 27.2.1840 Stockholm – S ⮑ SvKL V.

Willberg, *Fritz* → **Willberg,** *Fredrik Adolf*

Willberg, *Hans Peter,* book art designer, graphic artist, illustrator, * 4.10.1930 Nürnberg – D ⮑ Hagen.

Willburger, *Peter,* painter, graphic artist, * 1942 Hall (Tirol) – A ⮑ Fuchs Maler 20.Jh. IV.

Willcock, *George Barrell* (Johnson II; Mallalieu; Wood) → **Willcock,** *George Burrell*

Willcock, *George Burrell* (Willcock, George Barrell), landscape painter, * 1811 Exeter (Devonshire), † 1852 – GB ⮑ Grant; Johnson II; Mallalieu; ThB XXXVI; Wood.

Willcocke, *Randle,* master draughtsman, f. 10.11.1670 – GB ⮑ Waterhouse 16./17.Jh..

Willcocks, *Mabel,* portrait painter, f. 1899, l. 1904 – GB ⮑ Wood.

Willcox, *Anita* → **Parkhurst,** *Anita*

Willcox, *Anne* → **Parrish,** *Anne Lodge*

Willcox, *Arthur V.,* painter, f. 1925 – GB, USA, IRL ⮑ Falk.

Willcox, *George H.,* architect, f. 1836, l. 1839 – GB ⮑ Colvin.

Willcox, *James M.,* painter, illustrator, f. 1925 – USA, GB, IRL ⮑ Falk.

Willcox, *W. H.* (Falk) → **Willcox,** *William H.*

Willcox, *William H.* (Willcox, W. H.), painter, illustrator, * 1831 New York, l. 1917 – USA ⮑ Falk; Groce/Wallace.

Willcox, *William John,* architect, * 1838, † 8.9.1928 Bathampton (Bath) – GB ⮑ DBA.

Willcoxen, *Thomas* (Willcoxon, T.), landscape painter, f. 1834, l. 1835 – GB ⮑ Grant; Johnson II.

Willcoxon, *T.* (Johnson II) → **Willcoxen,** *Thomas*

Willdig, *John,* architect, f. about 1726, l. 1729 – GB ⮑ Colvin.

Willdorf, *Renate Sara,* painter, * 12.4.1878 Wien, l. 31.7.1939 – A, RC ⮑ Fuchs Maler 19.Jh. Erg.-Bd II.

Wille → **Strasser,** *Emil Emanuel*

Wille, *Albert,* sculptor, * 19.10.1884 Berlin, l. before 1961 – D ⮑ ThB XXXVI; Vollmer V.

Wille, *Anton,* painter, * 1709 Ried (Ober-Inntal), † 1766 Ried (Ober-Inntal) – A ⮑ ThB XXXVI.

Wille, *August (1799),* painter, * about 1799, † 17.11.1851 Berlin – D ⮑ ThB XXXVI.

Wille, *August von (1829),* cartoonist, landscape painter, genre painter, * 18.4.1829 Kassel, † 31.3.1887 Düsseldorf – D ⮑ Flemig; ThB XXXVI.

Wille, *Bodo,* landscape painter,
* 30.10.1852 Halberstadt, † 1.12.1932
Düsseldorf – D ⊡ ThB XXXVI.
Wille, *Cory,* painter, * 5.7.1948 Zürich
– CH ⊡ KVS.
Wille, *Emil* (Wille, Emil Kurt), painter,
graphic artist, commercial artist,
* 3.12.1891 Berlin, † after 1944 – D,
A ⊡ Münchner Maler VI; ThB XXXVI;
Vollmer V.
Wille, *Emil Kurt* (Münchner Maler VI) →
Wille, *Emil*
Wille, *Ernst (1860),* architect, * 1860
Berlin, † 19.4.1913 Rom – I, D
⊡ ThB XXXVI.
Wille, *Ernst (1916),* painter, * 28.9.1916
Werne (Lippe) – D ⊡ KüNRW II;
Vollmer V.
Wille, *Fritz von,* landscape painter, master
draughtsman, lithographer, * 21.4.1860
Weimar, † 16.2.1941 Düsseldorf – D
⊡ Brauksiepe; Jansa; Ries; ThB XXXVI.
Wille, *Gerd,* painter, restorer, * 1910
Berlin – D ⊡ KüNRW II.
Wille, *H.,* illustrator, f. before 1879,
l. before 1881 – D ⊡ Ries.
Wille, *Hermann,* painter, f. 1908 – D
⊡ Wietek.
Wille, *Ita,* painter, * 19.9.1892 – D
⊡ ThB XXXVI.
Wille, *Jean-Georges* (DA XXXIII) →
Wille, *Johann Georg*
Wille, *Joh. Leop.,* porcelain painter,
flower painter, * 1733, l. 1769 – D
⊡ ThB XXXVI.
Wille, *Johann Georg* (Wille, Jean-Georges),
copper engraver, engraver, master
draughtsman, * 5.11.1715 Königsberg,
† 5.4.1808 Paris – D, F ⊡ DA XXXIII;
ThB XXXVI.
Wille, *Johann Martin* → **Will,** *Johann
Martin*
Wille, *Jonas,* performance artist (?), * 1944
Overijse – B ⊡ DPB II.
Wille, *Klara von,* animal painter,
* 1838, † 15.3.1883 Düsseldorf – D
⊡ ThB XXXVI.
Wille, *Marcel,* sculptor, painter,
* 18.1.1910 Hagen (Westfalen),
† 27.8.1993 Genf – CH, D ⊡ KVS;
LZSK; Plüss/Tavel II.
Wille, *Marianne,* portrait painter,
* 9.12.1868 Graz, † 24.2.1927 Graz
– D, A ⊡ Fuchs Maler 19.Jh. IV;
ThB XXXVI.
Wille, *Marjorie,* landscape gardener (?),
illustrator, * 1899 Bloemfontein, † 1981
Kapstadt – ZA ⊡ Berman.
Wille, *Muggi,* ceramist, painter,
* 17.5.1923 – DK ⊡ DKL II.
Wille, *Paul,* master draughtsman,
* Chur, f. 1679, l. 1726 – D, CH
⊡ ThB XXXVI.
Wille, *Pierre Alexandre,* painter, copper
engraver, * 19.7.1748 Paris, † 1821 or
after 1821 Paris – F ⊡ DA XXXIII;
ThB XXXVI.
Wille, *Rudolf,* architect, artisan,
* 19.9.1873 Hildesheim, l. before 1947
– D ⊡ ThB XXXVI.
Wille, *Wilhelm,* architect, * 1877, † 7.1929
Berlin – D ⊡ ThB XXXVI.
Willebeeck, *Peter* (DPB II; Pavière I) →
Willebeeck, *Petrus*
Willebeeck, *Petrus* (Willebeeck, Peter),
fruit painter, flower painter, still-life
painter, * before 1620 Antwerpen (?),
† after 1647 – B, NL ⊡ DPB II;
Pavière I; ThB XXXVI.
Willebeek Le Mair, *H.* (Mak van Waay)
→ **Willebeek le Mair,** *Henriette*

Willebeek Le Mair, *Hendrike* →
Willebeek le Mair, *Henriette*
Willebeek Le Mair, *Henriette* (Ries) →
Willebeek le Mair, *Henriette*
Willebeek le Mair, *Henriette* (Willebeek
Le Mair, H.; Le Mair, H. Willebeek;
Le Mair, Henriette Willebeek; Mair,
Henriette van Tuyll van Serooskerken
(Barones)), book illustrator, portrait
painter, designer, master draughtsman,
etcher, * 23.4.1889 Rotterdam,
† 15.3.1966 Den Haag – NL,
GB ⊡ Houfe; Mak van Waay;
Peppin/Micklethwait; Ries; ThB XXXVI;
Vollmer V; Waller.
Willeboirts, *Thomas* (Willeboirts
Bosschaert, Thomas), history painter,
portrait painter, etcher, master
draughtsman, * 1613 or 1614 Bergen-op-
Zoom (Noord-Brabant), † 23.1.1654
Antwerpen – B, NL ⊡ Bernt III;
DPB II; ThB XXXVI; Waller.
Willeboirts Bosschaert, *Thomas* (DPB II)
→ **Willeboirts,** *Thomas*
Willebois, *M. E. van der Does de* (Scheen
II (Nachtr.)) → **Willebois,** *Mary Edith
van der Does de*
Willebois, *Mary Edith van der Does de*
(Willebois, M. E. van der Does de),
sculptor, * about 22.9.1930 Rosmalen
(Noord-Brabant), l. before 1970 – NL,
L, B ⊡ Scheen II; Scheen II (Nachtr.).
Willebois, *Sophia Johanna Maria van
der Does de,* ceramist, * 25.12.1902
Rotterdam (Zuid-Holland) – NL
⊡ Scheen II.
Willeboordse, *Maria Adriana* (Scheen II)
→ **Willebroordse,** *Maria Adriana*
Willeboordse, *Marie* → **Willebroordse,**
Maria Adriana
Willeborts, *Thomas* → **Willeboirts,**
Thomas
Willebrand, *Hermann,* architect,
* 16.3.1816 Melz, † 10.6.1899 Schwerin
– D ⊡ ThB XXXVI.
Willebrands, *Frans,* glass artist,
sculptor, * 2.7.1953 Amsterdam – NL
⊡ WWCGA.
Willebroordse, *Maria Adriana*
(Willeboordse, Maria Adriana), figure
painter, portrait painter, * 25.12.1902
Rotterdam (Zuid-Holland) – NL
⊡ Mak van Waay; Scheen II;
Vollmer V.
Willefeldt, *Peter Joh.* (ThB XXXVI) →
Willefeldt, *Peter Johann*
Willefeldt, *Peter Johann* (Willefeldt,
Peter Joh.), goldsmith, * 1.10.1785,
† 15.3.1835 – EW, RUS
⊡ ThB XXXVI.
Willeke, master mason, f. 1410 – D
⊡ Focke.
Willeke, *Angela,* glass artist, designer,
* 19.2.1952 Treffurt – D ⊡ WWCGA.
Willekenus, carpenter, f. 1352 – D
⊡ Focke.
Willekes, *Clara Anna* → **Macdonald,**
Clara Anna Willekes
Willekes, *Hendrik,* sculptor, * 16.12.1875
Zutphen (Gelderland), † 21.2.1947 Den
Haag (Zuid-Holland) – NL ⊡ Scheen II.
Willekes, *Lucas,* painter, modeller, frame
maker, * 21.2.1885 Rheden (Gelderland),
† 18.5.1962 Apeldoorn (Gelderland)
– NL ⊡ Scheen II.
Willekes, *Roeli* → **Willekes,** *Roeloffen
Louise*
Willekes, *Roeloffen Louise,* watercolourist,
master draughtsman, * 8.8.1934 Den
Haag (Zuid-Holland) – NL ⊡ Scheen II.
Willekinus → **Wilkinus**

Willekumt, bell founder, f. 1301 – D
⊡ Focke.
Willelmus → **Guillelmus** (962)
Willelmus (960), enamel artist, f. before
960 – GB ⊡ ThB XXXVI.
Willelmus (1101), sculptor, f. 1101 – F
⊡ Beaulieu/Beyer.
Willelmus (1167), copyist, f. 1167 – F
⊡ Bradley III.
Willelmus (1301), copyist, f. 1301 – GB
⊡ Bradley III.
Willelmus (1401), copyist, f. about 1401
– GB ⊡ Bradley III.
Willelmus Senonensis → **Guillaume**
(1175)
Meister Willem, painter, f. 1602 – D
⊡ Focke.
Willem (1513), painter (?), stonemason (?),
f. 1513, l. 1514 – D ⊡ Focke.
Willem (1532), painter, f. 1532 – S
⊡ SvKL V.
Willem (1547), sculptor, f. 1547 – NL
⊡ ThB XXXVI.
Willem (1586) (Willem Johansson),
stonemason, f. 1586, † 1588 – S
⊡ SvKL V; ThB XXXVI.
Willem (1783), wood carver, f. 1783,
l. 1784 – D ⊡ ThB XXXVI.
Willem (Oranien und Nassau, *Prinz, 5*)
(Oranje-Nassau, Willem V (Prins van);
Willem (Oranje en Nassau, Prins, 5);
Wilhelm (Oranien, Prinz, 5)), master
draughtsman, etcher, * 8.3.1748 Den
Haag (Zuid-Holland), † 9.4.1806
Braunschweig – NL, D ⊡ Scheen II;
ThB XXXV; Waller.
Willem (Oranje, Prins, 2) (Nassau, Graaf)
(Waller) → **Wilhelm** (Oranien, Prinz, 2)
Willem, *sculpteur flamand* → **Tetrode,**
Willem Danielsz. van
Willem, *Denyse,* painter, graphic artist,
master draughtsman, * 1943 Blégny – B
⊡ DPB II.
Willem von Brügge, painter, f. about
1431 – GB, NL ⊡ ThB XXXVI.
Willem Johansson (SvKL V) → **Willem**
(1586)
Willem Maris Jbzn. → **Maris,** *Willem
Matthijs*
Willem de Niederlandeere, painter,
f. 1525, l. 1526 – B, NL
⊡ ThB XXXVI.
Willem Tordsen, decorative painter,
f. 1627, † before 2.5.1653 Kristiania
– N ⊡ ThB XXXVI.
Willem van de Wall → **Wall,** *Willem
Rutgaart van der*
Willem van Wyck, miniature painter,
f. 1487 – NL ⊡ D'Ancona/Aeschlimann;
DPB II.
Willem van Zandfoort, sculptor, f. 1466,
l. 1467 – NL ⊡ ThB XXXVI.
Willemans, *Gregorius,* sculptor,
* Antwerpen (?), f. 1519 – NL
⊡ ThB XXXVI.
Willemans, *Michael Leopold* →
Willmann, *Michael Leopold*
Willemart, *Albert Philipp* (Willemart,
Philipp Albert), etcher, painter, master
draughtsman, f. 8.1.1671 – D, NL
⊡ Merlo; ThB XXXVI; Waller.
Willemart, *Joh. Franz* (Willemart, Johan
Franz), painter, * Löwen, f. 12.5.1674,
† before 28.7.1707 Frankfurt (Main)
– D, NL ⊡ ThB XXXVI; Zülch.
Willemart, *Johan Franz* (Zülch) →
Willemart, *Joh. Franz*
Willemart, *Louise,* painter, portrait miniaturist,
* 11.10.1863 Paris, l. 1930 (?) – F
⊡ Edouard-Joseph III; ThB XXXVI.

Willemart, *Philipp Albert* (Merlo) →
Willemart, *Albert Philipp*

Willemart, *R.*, master draughtsman,
f. about 1676 – D ▭ Merlo.

Willemaser, *Johan Friedrich*, painter,
* 1699 Plauen, † 10.3.1754 – D
▭ Zülch.

Willemaser, *Johan Gotfried*, painter,
* 16.2.1705 Plauen, † 21.11.1754 – D
▭ Zülch.

Willème, *Auguste François* (Kjellberg
Bronzes) → **Willème,** *François*

Willème, *François* (Willeme, Auguste
François), sculptor, painter, * 2.7.1835
Givonne (Sedan), † 2.1905 Roubaix – F
▭ Kjellberg Bronzes; ThB XXXVI.

Willemen, *Ad* → **Willemen,** *Adrianus
Cornelis Josephus Maria*

Willemen, *Adrianus Cornelis Josephus
Maria*, master draughtsman, etcher,
lithographer, * 6.4.1941 Tilburg (Noord-
Brabant) – NL, B ▭ Scheen II.

Willemen, *Jan* → **Willemen,** *Johannes
Antonius Petrus*

Willemen, *Johannes Antonius Petrus*,
watercolourist, master draughtsman,
fresco painter, woodcutter, illustrator,
* 27.2.1912 Dongen (Noord-Brabant)
– NL, B ▭ Scheen II.

Willement, *Thomas*, master draughtsman,
glass painter, copper engraver, * about
1786 London, † 1871 Faversham – GB
▭ Lister; ThB XXXVI.

Willemer, *Anna Rosina Magdalena von* →
Städel, *Anna Rosina Magdalena*

Willemet, painter, f. 1427, l. 1432 – B,
NL ▭ ThB XXXVI.

Willemets, *Pierre*, tapestry craftsman,
f. about 1542 – B, NL ▭ ThB XXXVI.

Willemier, *Maria Augusta* (Scheen II) →
Willeumier, *Mara Augusta*

Willemin, *H.-F.*, etcher, f. 1846, l. 1847
– F ▭ Audin/Vial II.

Willemin, *Nicolas Xavier*, master
draughtsman, copper engraver, * 5.8.1763
Nancy-Euville, † 2.1833 or 25.1.1839
Paris – F ▭ ThB XXXVI.

Willemoes, *Susanne*, ceramist, * 17.7.1942
– DK ▭ DKL II.

Willemoes-Suhm, *Friedrich von*,
portrait painter, * 1853 Hamburg-
Wandsbek, † 7.9.1920 Neuhaus – D
▭ ThB XXXVI.

Willems, *Adolphe*, painter, * 1875
Dendermonde – B ▭ DPB II;
ThB XXXVI.

Willems, *Bastiaen*, cabinetmaker,
* Amsterdam (?), † before 1.9.1576
– D, NL ▭ ThB XXXVI.

Willems, *Charles* (Schurr IV) → **Willems,**
Charles Henri

Willems, *Charles Henri* (Willems, Charles),
portrait painter, * about 1865 Sèvres,
l. 1913 – F ▭ Schurr IV; ThB XXXVI.

Willems, *Cornelis* → **Bouter,** *Cornelis
Wouter*

Willems, *Eldert* → **Willems,** *Eldert
Johannes*

Willems, *Eldert Johannes*, master
draughtsman, * 16.5.1923 Schaerbeek
(Brüssel) – B, NL ▭ Scheen II.

Willems, *Florent*, genre painter, portrait
painter, landscape painter, * 8.1.1823
Lüttich, † 10.1905 Paris-Neuilly or
Neuilly-sur-Seine – F, B ▭ DA XXXIII;
DPB II; Schurr II; ThB XXXVI.

Willems, *Franciscus*, painter, * 20.8.1812
's-Hertogenbosch (Noord-Brabant),
† 6.12.1880 's-Hertogenbosch (Noord-
Brabant) – NL ▭ Scheen II.

Willems, *Frederik Antonius Marie*, master
draughtsman, watercolourist, collagist,
* 2.5.1911 Maastricht (Limburg),
† 1.5.1963 Tourcoing (Nord) – NL,
F, CH ▭ Scheen II.

Willems, *H.*, portrait painter, f. 1601
– NL ▭ ThB XXXVI.

Willems, *Heinrich Johannes*, watercolourist,
master draughtsman, * 24.7.1922 – NL
▭ Scheen II.

Willems, *Henk* → **Willems,** *Heinrich
Johannes*

Willems, *J. J.*, painter, f. 1826 – D
▭ ThB XXXVI.

Willems, *Jan* → **Willemsen,** *Jan* (1782)

Willems, *Jan (1527)*, painter, f. 1527,
† 16.2.1548 – B, NL ▭ ThB XXXVI.

Willems, *Johannes Wilhelmus Maria*,
watercolourist, master draughtsman,
monumental artist, fresco painter,
* about 10.12.1915 Nijmegen
(Gelderland), l. before 1970 – NL
▭ Scheen II.

Willems, *Joseph (1719)*, porcelain artist,
* Brüssel, f. 1719, † 1.11.1766 Tournai
– GB, B, NL ▭ Gunnis; ThB XXXVI.

Willems, *Joseph (1845)*, sculptor, * 1845
Mechelen, † 1910 Mechelen – B
▭ ThB XXXVI.

Willems, *Marc* (DPB II) → **Willems,**
Marcus

Willems, *Marcus* (Willems, Marc), painter,
designer, * about 1527 Mechelen,
† 1561 Mechelen – B, NL ▭ DPB II;
ThB XXXVI.

Willems, *Peeter*, painter, form
cutter, f. 1524, l. 1531 – B, NL
▭ ThB XXXVI.

Willems, *Petrus* → **Willems,** *Petrus
Nicolaus*

Willems, *Petrus*, watercolourist, master
draughtsman, assemblage artist, * about
28.4.1941 Geleen (Limburg), l. before
1970 – NL ▭ Scheen II.

Willems, *Petrus Nicolaus*, painter, * before
20.5.1806 's-Hertogenbosch (Noord-
Brabant), † 10.11.1862 's-Hertogenbosch
(Noord-Brabant) – NL ▭ Scheen II.

Willems, *Piet* → **Willems,** *Pieter* (1901)

Willems, *Pieter (1497)* (Willems, Pieter),
illuminator, f. 1497, l. 1504 – NL
▭ ThB XXXVI.

Willems, *Pieter (1901)*, painter,
* 28.2.1901 Amsterdam (Noord-Holland),
† 23.2.1962 's-Hertogenbosch (Noord-
Brabant) – NL ▭ Scheen II.

Willems, *Robert*, painter, master
draughtsman, * 1926 Brüssel – B
▭ DPB II.

Willems, *Theodorus*, painter, * about
21.9.1782 Maeseyk, † 6.11.1866 's-
Hertogenbosch (Noord-Brabant) – B, NL
▭ Scheen II.

Willems, *Winolt*, painter,
* Rinsumageest (?), f. 1604, l. 1636
– NL ▭ ThB XXXVI.

Willemse, *Cornelis Nicolaas*, still-life
painter, landscape painter, * about
20.4.1877 or 31.5.1877 Amsterdam
(Noord-Holland), † 12.5.1967
Naarden (Noord-Holland) – NL
▭ Mak van Waay; Scheen II;
Vollmer V.

Willemse, *Hendrik*, watercolourist, master
draughtsman, * 5.8.1915 Amsterdam
(Noord-Holland) – NL, B ▭ Scheen II.

Willemse, *Henk* → **Willemse,** *Hendrik*

Willemse, *Jacobus Hermanus*, still-life
painter, portrait painter, landscape
painter, * 17.1.1910 Schoten (Noord-
Holland) – NL ▭ Scheen II.

Willemse, *Martinus George Friederich*,
watercolourist, master draughtsman,
* 13.7.1919 Amsterdam (Noord-Holland)
– NL ▭ Scheen II.

Willemsem, *Maggy*, painter, * 1939
Grivegnée – B ▭ DPB II.

Willemsen, *Abraham* → **Willemsens,**
Abraham

Willemsen, *Christiane*, painter, sculptor,
master draughtsman, * 1935 Lüttich – B
▭ DPB II.

Willemsen, *Jan (1566)*, woodcutter,
printmaker, f. 1566, l. 1599 – NL
▭ Waller.

Willemsen, *Jan (1782)*, lithography
printmaker, architect, cartographer, cork
carver, lithographer, master draughtsman,
* 7.1.1782 Amsterdam (Noord-Holland),
† 15.6.1858 Zutphen (Gelderland) – NL
▭ Scheen II; ThB XXXVI; Waller.

Willemsen, *Johanna*, painter, * about
23.1.1901 Leiden (Zuid-Holland),
l. before 1970 – NL ▭ Scheen II.

Willemsen, *Peter* → **Williamson,** *Peter*

Willemsen, *W. J.* (ThB XXXVI) →
Willemsen, *Willem Jan*

Willemsen, *Wilh. A.* → **Willemsen,**
Wilhelmus Antonius

Willemsen, *Wilhelmis Antonius* (Vollmer
V) → **Willemsen,** *Wilhelmis Antonius*

Willemsen, *Wilhelmus Antonius* (Willemsen,
Wilhelmis Antonius), poster draughtsman,
poster artist, watercolourist, master
draughtsman, architect, * 31.5.1902
Rotterdam (Zuid-Holland), † 8.8.1968
Rotterdam (Zuid-Holland) – NL
▭ Mak van Waay; Scheen II;
Vollmer V.

Willemsen, *Willem Jan* (Willemsen, W. J.),
landscape painter, portrait painter, etcher,
master draughtsman, * 15.8.1866 Arnhem
(Gelderland), † 9.1.1914 Arnhem
(Gelderland) – NL, B, F ▭ Scheen II;
ThB XXXVI.

Willemsen von Sibergh → **Sibricht,** *Gillis*
Willemsen von Sieburg → **Sibricht,** *Gillis*

Willemsens, *Abraham*, painter, * about
1610 Antwerpen (?), † 1672 Antwerpen
– B ▭ DPB II; ThB XXXVI.

Willemsens, *Sidrach*, copper engraver,
* before 6.9.1626, l. 1652 – B, NL
▭ ThB XXXVI.

Willemson, *Salomone*, goldsmith,
f. 31.5.1591 – I ▭ Bulgari I.2.

Willemss., *Roeloff*, painter, f. 1569,
l. 1593 – NL ▭ ThB XXXVI.

Willemssens, *Anton (1655)*, painter,
f. 1655 – D ▭ ThB XXXVI.

Willemssens, *Louis*, sculptor, * before
7.10.1630 Antwerpen, † before
12.10.1702 Antwerpen – B, NL
▭ DA XXXIII; ThB XXXVI.

Willemssens, *Ludovicus* → **Willemssens,**
Louis

Willemsz, *Jan* → **Willemsen,** *Jan* (1566)
Willemsz, *Jan* → **Willemsen,** *Jan* (1782)

Willemsz, *Jan*, painter, master
draughtsman, * 30.11.1793 Amsterdam
(Noord-Holland), † 9.5.1873 Amsterdam
(Noord-Holland) – NL ▭ Scheen II.

Willemsz, *Jan Theodor Lodewijk*, painter,
* 24.6.1925 Zoutelande (Zeeland) – NL
▭ Scheen II (Nachtr.).

Willemsz, *Melle*, portrait painter,
fresco painter, watercolourist, master
draughtsman, etcher, architect, artisan,
illustrator, designer, * 23.10.1887
Amsterdam (Noord-Holland), l. before
1970 – NL ▭ Mak van Waay;
Scheen II.

Willemsz, *Willem (1708),* copper engraver, * Amsterdam, f. 1708 – NL ▭ Waller.

Willemsz, *Willem (1712),* copper engraver, * Amsterdam, f. 1712 – NL ▭ Waller.

Willemsz., *Cornelis,* painter, f. 1481, l. 1552 – NL ▭ ThB XXXVI.

Willemsz., *Pieter,* painter, * about 1593, l. 1650 – NL ▭ ThB XXXVI.

Willemsz., *Willem,* painter, f. 1611, l. 1620 – NL ▭ ThB XXXVI.

Willén, *J.,* painter, f. about 1737 – S ▭ SvKL V.

Willen, *Peter,* painter, master draughtsman, lithographer, etcher, collagist, * 20.3.1941 Thun – CH ▭ KVS; LZSK.

Willen, *Petrus,* miniature painter, f. 1447 – D ▭ ThB XXXVI.

Willen de Neuburg, *Petrus* → **Willen,** *Petrus*

Willenbecher, *John,* painter, * 5.5.1936 Macungie (Pennsylvania) – USA ▭ ContempArtists.

Willenberg, *Johann* → **Willenberger,** *Johann*

Willenberg, *Perec,* painter, graphic artist, artisan, * 1874 Maków Mazowiecki, † 17.2.1947 Łódź – PL ▭ Vollmer V.

Willenberger, *Jan* (Toman II) → **Willenberger,** *Johann*

Willenberger, *Johann* (Willenberger, Jan), form cutter, master draughtsman, * 23.6.1571 Trebnitz (Schlesien), † 1613 Prag – CZ ▭ ThB XXXVI; Toman II.

Willenborg, *Fritz,* painter, restorer, * 1930 Elsten (Cloppenburg) – D ▭ Wietek.

Willenegger, *Ludwig,* master mason, f. 1571, l. 1606 – CH ▭ Brun III.

Willeneuve, *Luigi,* master draughtsman, f. 1862(?) – I ▭ Comanducci V.

Willenghen, engineer, f. 1639 – F ▭ Audin/Vial II.

Willenich, *Michel* (Delouche; Wood) → **Willenigh,** *Michel*

Willenigh, *Michel* (Willenich, Michel), marine painter, * Alexandria (Ägypten), f. 1870, † 8.1891 Paris – F, GB ▭ Delouche; ThB XXXVI; Wood.

Willenperger, *Jan* → **Willenberger,** *Johann*

Willenrath, *Matthias,* stucco worker, f. 1773 – CH, A ▭ ThB XXXVI.

Willenstein, *Hans* → **Willenstein,** *Johannes*

Willenstein, *Johannes,* painter, f. about 1532, l. about 1546 – D ▭ ThB XXXVI.

Willequet, *André,* sculptor, * 1921 Brüssel – B ▭ Vollmer VI.

Willer, *Bruno,* painter, * 1912 Kiel, † 1945 Berlin – D ▭ Feddersen.

Willer, *Caspar,* cabinetmaker, * 1770 Arnstein (Unter-Franken), † 1820 (Stift) Heiligenkreuz – A, D ▭ ThB XXXVI.

Willer, *Jacob,* painter, f. 1647 – A ▭ ThB XXXVI.

Willer, *James Sidney Harold,* painter, graphic artist, * 25.2.1921 London – GB, CDN ▭ Vollmer V.

Willer, *Johann Heinrich,* painter, f. 1730, l. 1776 – PL ▭ ThB XXXVI.

Willer, *Peter,* architect, painter, illustrator, f. 1651, † before 4.1.1700 Danzig – PL, NL, D ▭ ThB XXXVI.

Willerding, *Jacob,* master draughtsman, * 1781 Hildesheim, † 1821 Pest – H, D ▭ ThB XXXVI.

Willerding, *Karl Josef* (Willerding, Karl Joseph), etcher, landscape painter, portrait painter, watercolourist, master draughtsman, * 23.6.1886 or 27.6.1886 Dringenberg (Westfalen), l. before 1970 – D, NL ▭ Mak van Waay; Scheen II; ThB XXXVI; Vollmer V; Waller.

Willerding, *Karl Joseph* (Scheen II; ThB XXXVI; Waller) → **Willerding,** *Karl Josef*

Willerel → **Vuillerel**

Willering, *Epko* → **Willering,** *Epko Albert Jan*

Willering, *Epko Albert Jan,* painter, master draughtsman, * 24.3.1928 Zaandam (Noord-Holland) – NL, F ▭ Scheen II.

Willerme, *Perrusset,* minter(?), f. 1426, l. 1438 – CH ▭ Brun III.

Willermet, *Antoine Gabriel,* porcelain painter, * 1783, l. 1848 – F ▭ Neuwirth II; ThB XXXVI.

Willerotter, *Matthias,* stucco worker, f. 1739, l. about 1750 – D ▭ ThB XXXVI.

Willers, *A. C.,* portrait painter, f. 1687 – NL ▭ ThB XXXVI.

Willers, *Albert,* painter, f. 1623, † Hamburg – D ▭ Rump.

Willers, *Anders* → **Döpler,** *Karl Emil* (1824)

Willers, *Carol* → **Wilders,** *Carol*

Willers, *Conrad,* goldsmith, f. 1625 – D ▭ ThB XXXVI.

Willers, *Dietrich,* goldsmith, f. 13.10.1620 – D ▭ Zülch.

Willers, *Ernst* (Willers, Ernst Wilhelm Dietrich), landscape painter, * 14.2.1803 Oldenburg, † 1.5.1880 München – D, I ▭ Münchner Maler IV; ThB XXXVI; Wietek.

Willers, *Ernst Wilhelm Dietrich* (Wietek) → **Willers,** *Ernst*

Willers, *Friederike,* painter, f. after 1800 – D ▭ Wietek.

Willers, *Hans,* armourer(?), f. 1599 – D ▭ Focke.

Willers, *Heinrich,* portrait painter, * 22.10.1804 Oldenburg, † 14.5.1873 Oldenburg – D ▭ ThB XXXVI; Wietek.

Willers, *Ilse,* painter, graphic artist, * 19.11.1912 Galbrasten (Ostpreußen) – D, PL ▭ Feddersen; Wolff-Thomsen.

Willers, *Johan,* painter, f. 1630 – D ▭ ThB XXXVI.

Willers, *Margarete,* painter, weaver, * 30.7.1883 Oldenburg – D ▭ ThB XXXVI.

Willersdorfer, *Rolf,* painter, f. about 1947 – A ▭ Fuchs Maler 20.Jh. IV.

Willert, *Carl Hugo,* painter, * 1801 Oberglogau, † 1850 Glatz – PL, A ▭ ThB XXXVI.

Willert, *Elke* → **Ulrich,** *Elke*

Willert, *H.,* porcelain painter, flower painter, f. before 1873 – A ▭ Neuwirth II.

Willert, *Heinrich August,* goldsmith, * 16.2.1634, † 17.7.1711 – CZ ▭ ThB XXXVI.

Willert, *Johann Heinrich* → **Willer,** *Johann Heinrich*

Willert, *Josef,* porcelain colourist, f. about 1863 – A ▭ Fuchs Maler 19.Jh. Erg.-Bd II; Neuwirth II.

Willerup, *Frederik Christian,* sculptor, carver, stucco worker, * 5.2.1742, † 7.5.1819 Kopenhagen – DK ▭ ThB XXXVI.

Willerup, *Oscar,* mosaic painter, faience painter, * 8.7.1864 Pöseldorf (Hamburg), † 6.9.1931 Ordrup – DK, D, F ▭ ThB XXXVI.

Willerup, *Peter Oscar* → **Willerup,** *Oscar*

Willes, *E. F.,* painter, f. 1848 – GB ▭ Johnson II.

Willes, *Edith A.,* painter, f. 1882, l. 1883 – GB ▭ Johnson II; Wood.

Willes, *J.,* painter, f. 1838 – GB ▭ Wood.

Willes, *William,* landscape painter, * Cork, f. 1815, † 1851 or after 1865 Cork – IRL, GB ▭ Grant; Houfe; Mallalieu; Strickland II; ThB XXXVI; Wood.

Willet, *Annie Lee,* glass painter, fresco painter, designer, decorator, * 15.12.1866 or 1867 Bristol (Pennsylvania), † 18.1.1943 Philadelphia (Pennsylvania) – USA ▭ Falk; ThB XXXVI; Vollmer V.

Willet, *Henry Lee,* glass painter, designer, * 7.12.1899 Pittsburgh (Pennsylvania), † 1983 – USA ▭ EAAm III; Falk; ThB XXXVI; Vollmer V.

Willet, *William,* glass painter, fresco painter, artisan, * 1.11.1868 or 1869 New York, † 29.3.1921 Philadelphia (Pennsylvania) – USA ▭ EAAm III; Falk; ThB XXXVI.

Willet, *William* (Mistress) → **Willet,** *Annie Lee*

Willett (Mistress), flower painter, f. 1849, l. 1850 – GB ▭ Johnson II; Pavière III.1; Wood.

Willett, *Arthur,* landscape painter, * 1868, l. 1892 – GB ▭ Johnson II; Mallalieu; Wood.

Willett, *Arthur Reginald,* fresco painter, decorator, * 18.8.1868, l. 1940 – GB, USA ▭ Falk; ThB XXXVI.

Willett, *Dorothy* → **Gow,** *Dorothy*

Willett, *H.,* flower painter, f. 1874, l. 1875 – GB ▭ Johnson II.

Willett, *Jacques,* landscape painter, * 22.6.1882 Baku & Petrograd, † 19.5.1958 New York(?) – USA, RUS ▭ Falk; Vollmer V.

Willett, *James Henry,* architect, * 1874, † 1947 – GB ▭ DBA.

Willett, *William,* architect, * 1856, † 1915 – GB ▭ DBA.

Willette, *Adolphe* (Willette, Adolphe-Léon), caricaturist, painter, lithographer, * 31.7.1857 Châlons-sur-Marne, † 4.2.1926 Paris – F ▭ DA XXXIII; Edouard-Joseph; ELU IV; Flemig; Schurr I; ThB XXXVI.

Willette, *Adolphe-Léon* (ELU IV) → **Willette,** *Adolphe*

Willette, *Anne,* painter, f. 1901 – F ▭ Bénézit.

Willette, *Léon Adolphe* → **Willette,** *Adolphe*

Willeumier, *Mara Augusta* (Willemier, Maria Augusta), watercolourist, artisan, master draughtsman, etcher, * 14.12.1879 Amsterdam (Noord-Holland), † about 11.12.1968 Ede (Gelderland) – NL ▭ Scheen II; ThB XXXVI; Waller.

Willewalde, *Alexander Bogdanowitsch* (ThB XXXVI) → **Villeval'de,** *Aleksandr Bogdanovič*

Willewalde, *Bogdan Pawlowitsch* (ThB XXXVI) → **Villeval'de,** *Bogdan Pavlovič*

Willewalde, *Gottfried* → **Villeval'de,** *Bogdan Pavlovič*

Willey, *Edith M.* (EAAm III) → **Willey,** *Edith Maring*

Willey, *Edith Maring* (Willey, Edith M.), painter, etcher, * 4.6.1891 Seattle (Washington), l. 1947 – USA ⊡ EAAm III; Falk.

Willey, *H.,* flower painter, f. 1874 – GB ⊡ Pavière III.2; Wood.

Willey, *Robert (1851),* architect, f. 1851, † 1918 – GB ⊡ DBA.

Willey, *Robert (1857),* architect, f. 1857, l. 1859 – GB ⊡ DBA.

Willfohrt, *Johann Ludwig,* copper engraver, * 1802, † 8.3.1863 – RUS ⊡ ThB XXXVI.

Willgerodt, *Werner,* portrait painter, landscape painter, graphic artist, * 27.6.1885 Braunschweig, l. 1924 – D ⊡ ThB XXXVI.

Willgert, *Ingemar* → **Willgert,** *John Ingemar*

Willgert, *John Ingemar,* master draughtsman, painter, graphic artist, * 24.10.1928 Gävle – S ⊡ SvKL V.

Willgohs, *Gustav* → **Willgoß,** *Gustav Adolf Friedrich*

Willgohs, *Jan Erik,* painter, * 4.11.1952 Bergen (Norwegen) – N ⊡ NKL IV.

Willgoß, *Gustav Adolf Friedrich,* sculptor, * 26.12.1819 Dobbertin, l. 1859 – D ⊡ ThB XXXVI.

Willgren, *Reino Joh.* → **Viirilä,** *Reino Joh.*

Willgren, *Reino Johannes* → **Viirilä,** *Reino Joh.*

Willholcer, *Jan,* painter, f. 1609 – CZ ⊡ Toman II.

Willi, *Ernest* → **Willi,** *Ernst*

Willi, *Ernst,* sculptor, * 27.2.1900 Zürich, † 7.7.1980 Biel – CH ⊡ LZSK; Plüss/Tavel II.

Willi, *Eugen,* painter, lithographer, screen printer, woodcutter, sculptor, * 16.7.1929 Flums – CH ⊡ KVS; LZSK.

Willi, *Gion,* painter, graphic artist, * 1961 Domat (Ems) – CH ⊡ KVS.

Willi, *Jean,* painter, graphic artist, * 14.10.1945 Basel – CH, E ⊡ KVS.

Willi, *Max,* painter, graphic artist, * 29.1.1932 Zug – CH ⊡ KVS.

Willi, *Monika,* ceramist, * 29.4.1939 – CH ⊡ WWCCA.

Willi, *Peter,* architect, f. 1662, l. 1664 – D ⊡ ThB XXXVI.

Willi, *Rinaldo* → **Rinaldo** (1946)

Willi-Dubach, *Margaretha* → **Dubach,** *Margaretha*

Brother **William** → **William** (1333)

Frater William (William, Frater), master draughtsman, f. 1223 – GB ⊡ ThB XXXVI.

William the Carpenter (1189), carpenter, f. 1189 – GB ⊡ Harvey.

William the Mason (1195), mason, f. about 1195 – GB ⊡ Harvey.

William the Engineer (1195/1196) (William the Engineer (1195)), mason, engineer, f. 1195, l. 1196 – GB ⊡ Harvey.

William the Carpenter (1278), carpenter, f. 1278, l. 1286 – GB ⊡ Harvey.

William (1333), carver, f. 1333, l. 1335 – GB ⊡ Harvey.

William the Carpenter (1342), carpenter, f. 1342, l. 1344 – GB ⊡ Harvey.

William (König, *England, 4),* artist, * 1765, † 1837 – GB, CDN ⊡ Harper.

William, *Frater* (ThB XXXVI) → **Frater William**

William, *Agnes Pringle,* painter, embroiderer, f. 1841 – CDN ⊡ Harper.

William, *Charles D.,* illustrator, * 12.8.1880 New York, l. 1933 – USA ⊡ Falk.

William, *Emily* → **Bobovnikoff,** *Emily*

William, *Henrik,* stucco worker, f. 1609, l. 1622 – S ⊡ SvKL V.

William, *Hindrich* → **William,** *Henrik*

William, *Jean-Baptiste,* painter, * 6.2.1824 Soultz (Elsass), l. 1884 – F ⊡ Bauer/Carpentier VI.

William, *Jelena Nikolajewna* (ThB XXXVI) → **Villiam,** *Elena Nikolaevna*

William, *Meyvis Frederick,* painter, f. 1910 – USA ⊡ Falk.

William, *Sam,* artist, f. 1970 – USA ⊡ Dickason Cederholm.

William the Mason → **Fitzthomas,** *William*

William Cementarius → **William the Mason** (1195)

William Ingeniator → **William the Engineer** (1195/1196)

William de Brailes, miniature painter, f. 1230, l. 1260 – GB ⊡ DA XXXIII.

William of Devon (Devon, William of), copyist, f. 1201 – GB ⊡ Bradley I.

William E. (Harper) → **Nye,** *Albert K. G. & William E.*

William de Eland (Eland, William de), mason, f. 1382 – GB ⊡ Harvey.

William von Elbing → **Wilhelm von Elbing**

William the Englishman (Englishman, William), architect, mason, f. 1172, † about 1214 – GB ⊡ DA XXXIII; ELU IV; Harvey; ThB XXXVI.

William de Eyton (Eyton, William de), mason, f. 1322, l. 1336 – GB ⊡ Harvey.

William de Felstede (Felstede, William de), carpenter, f. 1252 – GB ⊡ Harvey.

William of Florence, painter, * Florenz(?), f. 1244 – GB, I ⊡ ThB XXXVI.

William of Fulbourne (Fulbourne, William of), mason, f. 1.1341, l. 1342 – GB ⊡ Harvey.

William the Geometer (Geometer, William the), mason(?), f. 1286 – GB ⊡ Harvey.

William of Gloucester, goldsmith, f. 1252, † 10.1268 or 5.1269 – GB ⊡ ThB XXXVI.

William de Gunton (Gunton, William de), carpenter, f. 1303, † 1319 – GB ⊡ Harvey.

William de Helpeston (Helpeston, William de), mason, f. 1319, l. 1375 – GB ⊡ Harvey.

William de Hibernia → **William of Ireland**

William de Hildolveston (Hildolveston, W. de), carpenter, f. 1292, l. 1293 – GB ⊡ Harvey.

William de Hoo (Hoo, William de), mason, f. 1292, l. 1317 – GB ⊡ Harvey.

William of Ireland (Ireland, William of), sculptor, carver, f. 1290, l. 1294 – IRL, GB ⊡ Harvey; ThB XXXVI.

William de Kent (Kent, William de (1202)), carver, sculptor, f. 1202, l. about 1207 – GB ⊡ Harvey.

William de Keylesteds (Keylesteds, William de), mason, f. 2.5.1321 – GB ⊡ Harvey.

William de Letcombe (Letcombe, William de), carpenter, f. 1351, l. 1354 – GB ⊡ Harvey.

William de Malton (Malton, William de (1335)), mason, f. 1335, l. 1338 – GB ⊡ Harvey.

William de la Mare (Mare, William de la), mason, f. about 1325, † 1335 – GB ⊡ Harvey.

William de Membiri (Membiri, William de), carpenter, f. 1313, l. 1317 – GB ⊡ Harvey.

William de Merlawe → **Marlow,** *William* (1284)

William de Newhall (Newhall, William de), carpenter, f. 1374, † 1411 or 1412 – GB ⊡ Harvey.

William de Nottingham (Nottingham, William de), carpenter(?), f. 1276 – GB ⊡ Harvey.

William-Olsson, *Carl Martin Tage,* architect, watercolourist, * 8.6.1888 Purley (Surrey), † 22.8.1960 Lidingö – S ⊡ SvK; SvKL V.

William-Olsson, *Donald* (William-Olsson, Donald William), figure painter, landscape painter, portrait painter, * 19.12.1889 Purley (Surrey), † 19.7.1961 Lidingö – GB, S ⊡ Konstlex.; SvK; SvKL V; Vollmer V.

William-Olsson, *Donald William* (SvKL V) → **William-Olsson,** *Donald*

William-Olsson, *Tage* → **William-Olsson,** *Carl Martin Tage*

William de Pabenham (Pabenham, William de), mason, f. 1307 – GB ⊡ Harvey.

William de Preston (Preston, William de), mason, f. 1323 – GB ⊡ Harvey.

William de Ramsey (1294) (Ramsey, William de (1294)), mason, f. 1294(?), l. 1349 – GB ⊡ Harvey.

William de Ramsey (1326) (Ramsey, William de (1326)), mason, f. 1326, l. 1331 – GB ⊡ Harvey.

William of Ripon → **Wright,** *William* (1379)

William de la River (River, William de la), carpenter, f. 1452, l. 1453 – GB ⊡ Harvey.

William de Schoverwille (Schoverwille, William de), mason, f. 1311 – GB ⊡ Harvey.

William de Sens (DA XXXIII) → **Guillaume** (1175)

William of Shockerwick (Shockerwick, William of), mason, f. 1316, l. 1324(?) – GB ⊡ Harvey.

William de Suthwell (Suthwell, William de), mason, f. 1398, l. 1399 – GB ⊡ Harvey.

William de Thornton (Thornton, William de (1359)), mason, f. 1359 – GB ⊡ Harvey.

William of Tilney (Tilney, William of), carpenter, f. 1351, l. 1377 – GB ⊡ Harvey.

William of Towthorpe, brass founder, f. 1308 – GB ⊡ ThB XXXVI.

William de Underdone (Underdone, William de), carpenter, f. 1325, l. 1331 – GB ⊡ Harvey.

William of Walsingham, painter, f. 1352, l. after 1361 – GB ⊡ ThB XXXVI.

William de Wauz (Wauz, William de), mason, f. 1255, l. 1261 – GB ⊡ Harvey.

William de Wermington (Wermington, William de), mason, * Warmington (Oundle), † about 1350 – GB ⊡ Harvey.

William of Westminster, painter, f. 1252, l. about 1270(?) – GB ⊡ ThB XXXVI.

William de Wightham, mason, f. 1307 – GB ▭ Harvey.

William of Winchelsea (Winchelsea, William of), carpenter, f. 1343, l. 1346 – GB ▭ Harvey.

William of Winford (Wynford, William de), architect, mason, f. 1360 about 1394, † 1405 – GB ▭ Harvey; ThB XXXVI.

William of Wisbech (Wisbech, William of), mason, f. 1336, l. 1341 – GB ▭ Harvey.

William de Worsall (Worsall, William de), mason, f. 1327, l. 1345 – GB ▭ Harvey.

William of Wykeham, architect, * 7.7.1324 or 27.9.1324 Wykeham (Hampshire), † 27.9.1404 Bishop's Waltham – GB ▭ ELU IV; ThB XXXVI.

William up de Zwanne → **Zwanne**, *Willim up de*

Williame, *Albert*, painter, * 29.12.1860 Colmar (Elsaß), l. 1890 – F ▭ Bauer/Carpentier VI.

Williams (1800), sculptor, * Brighton (?), f. 1800, l. 1829 – GB ▭ Gunnis.

Williams (1808), sculptor, * Plymouth (?), f. 1808, l. 1818 – GB ▭ Gunnis.

Williams (1815), pastellist, f. about 1815, l. about 1830 – USA ▭ Groce/Wallace.

Williams (1829), painter, f. 1829 – GB ▭ Johnson II.

Williams (1835) (Williams), landscape painter, f. 1835 – GB ▭ Johnson II.

Williams (1837), stage set designer, f. 1837 – USA ▭ Groce/Wallace.

Williams (1840), painter, f. 1840 – GB ▭ Wood.

Williams (1860), illustrator, f. 1860 – GB ▭ Houfe.

Williams (1869), painter, f. 1869, l. 1874 – GB ▭ Johnson II; Wood.

Williams (Mistress), painter, f. 1871, l. 1872 – GB ▭ Johnson II; Wood.

Williams, A. *(1879)* (Williams, A.), marine painter, f. 1879, l. before 1982 – USA ▭ Brewington.

Williams, A. *(1887)*, painter, f. 1887, l. 1888 – GB ▭ Johnson II.

Williams, A. *Florence*, landscape painter, f. 1877, l. 1904 – GB ▭ Johnson II; Wood.

Williams, A. *Sheldon* (Williams, Alfred Sheldon), animal painter, landscape painter, illustrator, f. before 1867, † 1880 – GB ▭ Houfe; Johnson II; ThB XXXVI; Wood.

Williams, Abigail Osgood, painter, master draughtsman, * 10.1823 Boston (Massachusetts), † 26.4.1913 – USA ▭ EAAm III; Falk; Groce/Wallace.

Williams, Ada G., painter, f. 1924 – USA ▭ Falk.

Williams, Adele, painter, f. 1912 – USA ▭ Falk.

Williams, Ademola, printmaker, textile artist, * 25.7.1947 Oyan – WAN ▭ Nigerian artists.

Williams, Albert, landscape painter, f. 1882, l. 1886 – GB ▭ Johnson II; Wood.

Williams, Albert Ernest, architect, † before 22.1.1932 – GB ▭ DBA.

Williams, Alexander, landscape painter, marine painter, * 21.4.1846 Monaghan, † 15.11.1930 or 12.1930 Dublin – IRL, GB ▭ Houfe; Mallalieu; Snoddy; ThB XXXVI; Wood.

Williams, Alfred *(1823)*, book illustrator, landscape painter, * 1823 or 1832, † 3.1905 Ste-Maxime-sur-Mer – GB ▭ Mallalieu; ThB XXXVI; Wood.

Williams, Alfred *(1832)*, architect, * 1832, † before 19.5.1922 Kensington (London) – GB ▭ DBA.

Williams, Alfred *(Mistress)* → **Williams**, *Florence Elizabeth*

Williams, Alfred Charles Brockbank, architect, * 1863 or 1864, † 1897 – GB, ZA ▭ DBA.

Williams, Alfred M., painter, f. 1881, l. 1882 – GB ▭ Johnson II; Wood.

Williams, Alfred Mayhew, etcher, * 1826, † 1893 – GB ▭ Lister.

Williams, Alfred Sheldon (Houfe) → **Williams, A.** *Sheldon*

Williams, Alfred Walter, landscape painter, * 1824, † 1905 – GB ▭ Grant; Johnson II; Mallalieu; Rees; ThB XXXVI; Wood.

Williams, Alfredo, painter, architect, * 1.2.1899 San Fernando (Buenos Aires), l. 1953 – RA ▭ EAAm III; Merlino.

Williams, Alfredus, painter, * 1875 – USA ▭ Dickason Cederholm.

Williams, Alice (Williams, Alice Meredith; Williams, Gertrude Alice), sculptor, decorative painter, glass painter, * about 1870 Liverpool (Merseyside), † 1934 – GB ▭ Houfe; McEwan.

Williams, Alice L., painter, f. 1934 – USA ▭ Falk.

Williams, Alice Meredith (Houfe) → **Williams**, *Alice*

Williams, Allen, wood engraver, f. 1860 – USA ▭ Groce/Wallace.

Williams, Alyn, painter, * 29.8.1865 Wrexham (Wales), † 25.7.1941 or 1955 West Cowes – GB, USA ▭ Bradshaw 1893/1910; Falk; ThB XXXVI; Vollmer V.

Williams, Amancio, architect, * 19.2.1913 Buenos Aires, † 14.10.1989 Buenos Aires – RA ▭ DA XXXIII; EAAm III.

Williams, Amy, portrait painter, f. 1890 – USA ▭ Hughes.

Williams, Andrew, painter, * 1954 Barry (South Wales) – GB ▭ McEwan; Spalding.

Williams, Ann, painter, * 8.3.1906 Clinton (Kentucky) – USA ▭ Falk.

Williams, Ann Mary, master draughtsman (?), woodcutter (?), illustrator (?), genre painter, illustrator, f. about 1822 – GB ▭ Houfe.

Williams, Anne, portrait painter, pastellist, f. before 1768, l. 1783 – GB ▭ ThB XXXVI; Waterhouse 18.Jh..

Williams, Annie, portrait painter, f. 1890, l. 1904 – GB ▭ Wood.

Williams, Anthony, painter, * 21.11.1935 Detroit – USA ▭ Dickason Cederholm.

Williams, Antonia, photographer, master draughtsman, f. 12.1898, l. 5.1899 – ZA ▭ Gordon-Brown.

Williams, Arthur, landscape painter, f. before 1838, l. 1894 – GB ▭ ThB XXXVI.

Williams, Arthur S. *(Mistress)*, portrait painter, fresco painter, * 25.6.1906 Gretna (Virginia) – USA ▭ Falk.

Williams, Arthur Y., painter, f. 1835, l. 1843 – USA ▭ Colvin.

Williams, Aubrey, painter, * 1926 Guyana, † 1990 – GB ▭ Spalding; Windsor.

Williams, Augustus DuPont, painter, * 1915 Alabama – USA ▭ Dickason Cederholm.

Williams, Barbara Moray → **Arnason**, *Barbara Moray*

Williams, Benjamin → **Leader**, *Benjamin Williams*

Williams, Benjamin, figure painter, still-life painter, watercolourist, * 13.4.1868 Langley Green (Worcestershire), † 13.12.1920 Birmingham or Wolverhampton – GB ▭ Mallalieu; Pavière III.2; ThB XXXVI.

Williams, Berkeley, painter, * 18.7.1904 Richmond (Virginia) – USA ▭ Falk.

Williams, Beverley Anne, textile artist, * 4.7.1946 Montreal (Quebec) – CDN ▭ Ontario artists.

Williams, C. *(1815)*, aquatintist, mezzotinter, f. before 1815 – GB ▭ Lister; ThB XXXVI.

Williams, C. *(1825)*, landscape painter, miniature painter, f. 1825, l. 1826 – GB ▭ Grant.

Williams, C. *(1860)*, artist, f. 1860, l. 1861 – GB, CDN ▭ Harper.

Williams, C. D., illustrator, f. 1947 – USA ▭ Falk.

Williams, C. F., landscape painter, f. 1827, l. 1878 – GB ▭ Grant; Johnson II; Wood.

Williams, C. Louise, painter, f. 1901 – USA ▭ Falk.

Williams, C. P. *(1852)*, lithographer, f. after 1852 – ZA ▭ Gordon-Brown.

Williams, C. P. *(1864)*, marine painter, f. 1864, l. 1874 – GB ▭ Johnson II; Wood.

Williams, C. R., painter, f. 1851 – GB ▭ Wood.

Williams, C. T., landscape painter, f. 1838 – GB ▭ Johnson II.

Williams, C. W., painter, f. 1818, l. 1819 – GB ▭ Grant.

Williams, Carl H., architect, f. 1901 – USA ▭ Tatman/Moss.

Williams, Caroline F. (Wood) → **Williams**, *Caroline Fanny*

Williams, Caroline Fanny (Williams, Caroline F.), landscape painter, * 1836, † 1921 – GB ▭ Wood.

Williams, Caroline Green, painter, etcher, * 9.5.1855 Fulton (New York), l. 1931 – USA ▭ Falk.

Williams, Catherine, painter, f. 1890 – USA ▭ Hughes.

Williams, Ceola, painter, * Jacksonville (Florida), f. 1969 – USA ▭ Dickason Cederholm.

Williams, Charles *(1567)*, stucco worker, f. about 1567 – GB ▭ ThB XXXVI.

Williams, Charles *(1797)*, illustrator, caricaturist, f. 1797, l. 1830 – GB ▭ Houfe.

Williams, Charles *(1828)*, artist, * about 1828 Ohio, l. 1850 – USA ▭ Groce/Wallace.

Williams, Charles Frederick (Grant; Wood) → **Williams**, *Charles Frederik*

Williams, Charles Frederik (Williams, Charles Frederick), landscape painter, f. 1838, l. 1880 – GB ▭ Grant; ThB XXXVI; Wood.

Williams, Charles Sneed, portrait painter, * 24.5.1882 Evansville (Indiana), l. before 1961 – USA ▭ Falk; McEwan; ThB XXXVI; Vollmer V.

Williams, Charles Warner (Williams, Warner), sculptor, * 23.4.1903 Henderson (Kentucky) – USA ▭ EAAm III; Falk; Vollmer V.

Williams, Charlotte Isobel → **Wheeler-Cuffe**

Williams, *Chester* (Williams, Chester R.), painter, * 14.10.1921 Lewinston (Indiana) or Lewiston (Idaho) – USA, GB ▭ EAAm III; Spalding.

Williams, *Chester R.* (EAAm III) → **Williams,** *Chester*

Williams, *Christopher (1871)* (Williams, Christopher David; Williams, Christopher), history painter, portrait painter, flower painter, * 1871 or 7.1.1873 Maesteg, † 13.7.1934 or 1935 Eardley Cressent (South-Wales) – GB ▭ Bradshaw 1911/1930; Pavière III.2; Rees; ThB XXXVI; Vollmer V; Wood.

Williams, *Christopher (1949)*, glass artist, * 1949 – GB ▭ WWCGA.

Williams, *Christopher David* (Wood) → **Williams,** *Christopher* (1871)

Williams, *Crawshay (Mistress)*, illustrator, f. 1890, l. 1912 – GB ▭ Houfe.

Williams, *D.*, lithographer, f. about 1853 – GB ▭ Gordon-Brown.

Williams, *D. G. Bryn*, etcher, * 1887 Liverpool, l. before 1961 – GB ▭ Vollmer V.

Williams, *David (1934)* (Williams, David), painter, * 1934 Torquay (Devonshire) – GB ▭ Spalding.

Williams, *David (1936)*, painter, f. 1936 – GB ▭ McEwan.

Williams, *Deborah*, flower painter, * 1790 – IRL ▭ Pavière III.2.

Williams, *Delarue*, painter, f. 1901 – USA ▭ Falk.

Williams, *Denis*, painter, * 1924 – GB ▭ Vollmer V.

Williams, *Dora Norton*, painter, * 1829 Livermore (Maine), † 2.9.1915 Berkeley (California) – USA ▭ Hughes.

Williams, *Dorothy*, painter, f. 1932 – USA ▭ Hughes.

Williams, *Douglas*, sculptor, f. 1960 – USA ▭ Dickason Cederholm.

Williams, *Douglas Joseph*, architect, f. 1868, l. 1883 – GB ▭ DBA.

Williams, *Dwight*, landscape painter, * 25.4.1856 Camillus (New York), † 12.3.1932 Cazenovia (New York) – USA ▭ EAAm III; Falk; ThB XXXVI.

Williams, *E. (1826)*, painter, f. 1826 – GB ▭ Johnson II.

Williams, *E. (1849)*, artist, f. 1849 – USA ▭ Groce/Wallace.

Williams, *E. (1869)* (Johnson II) → **Williams,** *Emily*

Williams, *E. Edginton*, painter, f. 1890 – GB ▭ Wood.

Williams, *E. F.* → **Edmonds,** *Francis W.*

Williams, *E. H.*, painter, f. 1876, l. 1878 – GB ▭ Wood.

Williams, *Eccles*, master draughtsman, illustrator, * 12.8.1920 Oxford – GB ▭ Vollmer VI.

Williams, *Eduardo G.*, painter, graphic artist, * 1886 Paris, † 1.8.1963 Buenos Aires – RA ▭ EAAm III.

Williams, *Edward (1746)*, sculptor, * 1746 Cowbridge (Glamorgan) (?), † 1826 – GB ▭ Gunnis.

Williams, *Edward (1751)*, reproduction engraver, f. 1751 – GB ▭ ThB XXXVI.

Williams, *Edward (1782)*, landscape painter, miniature painter, * 1782 London or Lambeth, † 24.6.1855 London or Barnes – GB ▭ Grant; Johnson II; Mallalieu; Rees; ThB XXXVI.

Williams, *Edward (1786)*, etcher, copper engraver, f. 1786, l. 1815 – GB ▭ Lister.

Williams, *Edward (1868)*, architect, f. 1868 – GB ▭ DBA.

Williams, *Edward Charles*, landscape painter, etcher, mezzotinter, * 1807 or 1815, † 1881 – GB ▭ Grant; Johnson II; Lister; ThB XXXVI; Wood.

Williams, *Edward Ellerker* (Williams, Edward Elliker), master draughtsman, * 27.4.1793, † 8.7.1822 Livorno – IND, I ▭ Mallalieu; Rees; ThB XXXVI.

Williams, *Edward Elliker* (Mallalieu) → **Williams,** *Edward Ellerker*

Williams, *Edward Jenkin*, architect, * 3.8.1864 Trehedyn House (Cowbridge), † 1910 – GB ▭ DBA.

Williams, *Edward K.*, painter, * 5.6.1870 Greensburg (Pennsylvania), l. 1947 – USA ▭ Falk.

Williams, *Edward P.*, watercolourist, * 26.2.1833 Castine (Maine), l. 24.1.1870 – USA, J ▭ Brewington.

Williams, *Edward S.*, painter, f. 1930 – USA ▭ Hughes.

Williams, *Edwin*, portrait painter, f. before 1843, l. 1875 – GB ▭ Johnson II; ThB XXXVI; Wood.

Williams, *Eileen*, painter, * about 1953 Australien – AUS ▭ Robb/Smith.

Williams, *Eleanor Palmer*, painter, * Baltimore (Maryland), f. 1940 – USA ▭ Falk.

Williams, *Elizabeth*, painter, * 1844 Pittsburgh (Pennsylvania), † 25.7.1889 Raymond Yelland (East Oakland) – USA ▭ Hughes.

Williams, *Elizabeth Josephine* → **Williams,** *Lily*

Williams, *Emanuel*, sculptor, mason, f. 1774, l. 1778 – GB ▭ Gunnis.

Williams, *Emerson Stewart*, painter, architect, * 15.11.1909 – USA ▭ Falk.

Williams, *Emily* (Williams, Emily (1869); Williams, E. (1869)), flower painter, f. 1869, l. 1889 – IRL, GB ▭ Johnson II; Pavière III.2; Wood.

Williams, *Emrys*, painter, * 1958 Liverpool – GB ▭ Spalding.

Williams, *Erkel Moray*, weaver, * 21.3.1935 Tønder – DK ▭ DKL II.

Williams, *Esther (1901)*, painter, designer, decorator, * 18.1.1901 Lime Springs (Iowa) – USA ▭ Falk.

Williams, *Esther (1907)* (Williams, Esther Baldwin), painter, lithographer, * 19.2.1907 Boston (Massachusetts) – USA ▭ EAAm III; Falk; Vollmer V.

Williams, *Esther Baldwin* (Falk) → **Williams,** *Esther* (1907)

Williams, *Ethel Haynes*, painter, f. 1886, l. 1893 – GB ▭ Wood.

Williams, *Eva Brook*, landscape painter, * 1867 Simcoe (Ontario), † 1941 Simcoe (Ontario) – CDN ▭ Harper.

Williams, *Evelyn*, painter, sculptor, * 1929 – GB ▭ Spalding.

Williams, *F.*, painter, f. 1850 – GB ▭ Wood.

Williams, *F. A.*, illustrator, f. 1903 – GB ▭ Houfe.

Williams, *F. P.*, painter, f. 1846, l. 1851 – GB ▭ Johnson II; Wood.

Williams, *Florence Elizabeth* (Thomas, Florence Elizabeth; Thomas, Florence E.), fruit painter, f. before 1852, l. 1868 – GB ▭ Johnson II; Pavière III.1.

Williams, *Florence White*, painter, illustrator, * Putney (Vermont), † 17.5.1953 – USA ▭ Falk.

Williams, *Frances H.* (Williams, Francis H.), genre painter, f. 1870, l. 1901 – GB ▭ Johnson II; Wood.

Williams, *Francis H.* (Johnson II) → **Williams,** *Frances H.*

Williams, *Frank* (Johnson II) → **Williams,** *Frank W.*

Williams, *Frank W.* (Williams, Frank), genre painter, f. before 1835, l. 1874 – GB ▭ Johnson II; ThB XXXVI; Wood.

Williams, *Fred (1927)*, painter, graphic artist, * 23.1.1927 Melbourne (Victoria), † 22.4.1982 Melbourne (Victoria) – AUS ▭ DA XXXIII; Robb/Smith.

Williams, *Fred (1930)*, painter, * 1930 Manchester, † 1985 – GB ▭ Spalding.

Williams, *Frederic Allen*, sculptor, * 10.4.1898 West Newton (Massachusetts), † 6.12.1958 – USA ▭ EAAm III; Falk.

Williams, *Frederick*, porcelain painter, f. 1887 – GB ▭ Neuwirth II.

Williams, *Frederick Ballard*, figure painter, landscape painter, portrait painter, * 21.10.1871 Brooklyn (New York), † 1.12.1956 Glen Ridge (New Jersey) – USA ▭ EAAm III; Falk; Hughes; Samuels; ThB XXXVI.

Williams, *Frederick Dickinson* (Williams, Frederick Dickson; Williams, Frédérik-D.), figure painter, landscape painter, genre painter, portrait painter, * 1829 or about 1847 Boston (Massachusetts), † 27.1.1915 Brookline (Massachusetts) – USA, F ▭ Delouche; EAAm III; Falk; Groce/Wallace; ThB XXXVI.

Williams, *Frederick Dickson* (EAAm III) → **Williams,** *Frederick Dickinson*

Williams, *Frederick Ernest*, architect, * 1866, † 23.3.1929 London – GB ▭ DBA.

Williams, *Frederick Henry*, architect, * 1843, † 1909 – GB ▭ DBA.

Williams, *Frederick Ronald* → **Williams,** *Fred* (1927)

Williams, *Frédérik-D.* (Delouche) → **Williams,** *Frederick Dickinson*

Williams, *G. B.*, painter, f. 1851 – GB ▭ Wood.

Williams, *Gaar B.*, illustrator, cartoonist, * 12.12.1880 Richmond (Indiana), † 15.6.1935 Chicago (Illinois) – USA ▭ Falk.

Williams, *Garth Montgomery*, painter, illustrator, sculptor, designer, * 16.4.1912 New York – USA ▭ EAAm III; Falk.

Williams, *George (1814)*, architect, * 14.5.1814 Baroche (Bombay), † 7.4.1898 Casanova (Virginia) – GB, IND, USA ▭ Colvin; DBA; ThB XXXVI.

Williams, *George (1834)*, engraver, * about 1834 Irland, l. 1850 – USA ▭ Groce/Wallace.

Williams, *George (1850)*, architect, f. before 1850 – GB ▭ Brown/Haward/Kindred.

Williams, *George Alfred*, painter, illustrator, * 8.7.1875 Newark (New Jersey), † 29.2.1932 – USA ▭ EAAm III; Falk; ThB XXXVI.

Williams, *George Augustus*, landscape painter, * 1814, † 1901 – GB ▭ Grant; Johnson II; ThB XXXVI; Wood.

Williams, *George Barnes*, architect, * 1817, † 1887 – GB ▭ Brown/Haward/Kindred.

Williams, *Gerald*, painter, * Chicago, f. 1970 – USA ▭ Dickason Cederholm.

Williams, *Gertrude Alice* (McEwan) → **Williams,** *Alice*

Williams, *Gertrude Alice Meredith* → **Williams,** *Alice*

Williams, *Gertrude M.*, painter, f. 1880, l. 1881 – GB ▭ Johnson II; Wood.

Williams, *Gluyas,* caricaturist, illustrator, * 23.7.1888 San Francisco, l. before 1961 – USA ▭ EAAm III; Falk; ThB XXXVI; Vollmer V.

Williams, *Glynn,* sculptor, * 1939 Shrewsbury (Shropshire) – GB ▭ Spalding.

Williams, *Grosvenor Basil,* architect, * 16.2.1877 Bassaleg (Gwent), l. 1907 – GB ▭ DBA.

Williams, *Guy,* painter, woodcutter, * 23.8.1920 Flint (Wales) – GB ▭ Vollmer VI.

Williams, *H. (1779),* landscape painter, marine painter, f. before 1779, l. 1792 – GB ▭ Grant; ThB XXXVI.

Williams, *H. (1782),* painter, f. 1782, l. 1822 – GB ▭ Grant.

Williams, *H. (1828),* painter, f. 1828, l. 1830 – GB ▭ Johnson II.

Williams, *H.* (1854) (Johnson II) → **Williams,** *Harry*

Williams, *H. (1856),* painter, f. 1856 – GB ▭ Wood.

Williams, *H. D.,* illustrator, f. 1919 – USA ▭ Falk.

Williams, *H. J.,* landscape painter, f. 1828, l. 1877 – GB ▭ Grant; Johnson II; Wood.

Williams, *H. L.,* painter, f. 1892, l. 1893 – GB ▭ Johnson II; Wood.

Williams, *H. P.,* painter, f. 1841, l. 1857 – GB ▭ Grant; Johnson II; Wood.

Williams, *Hamilton,* master draughtsman, f. 1913 – GB ▭ Houfe.

Williams, *Harold Percy,* architect, * 1878, † before 25.8.1950 – GB ▭ DBA.

Williams, *Harry* (Williams, H. (1854)), landscape painter, * Liverpool, f. before 1854, † London, l. 1877 – GB ▭ Johnson II; ThB XXXVI; Wood.

Williams, *Haydon,* textile artist, painter, * 1942 – GB ▭ Spalding.

Williams, *Haynes* (Johnson II) → **Williams,** *John Haynes*

Williams, *Helen F.,* ceramist, * 13.10.1907 Syracuse (New York) – USA ▭ EAAm III; Falk.

Williams, *Helen P.,* painter, f. 1938 – USA ▭ Falk.

Williams, *Henrietta,* painter, f. 1925 – USA ▭ Falk.

Williams, *Henry (1729),* cabinetmaker, f. 1729, l. 1760 – GB ▭ ThB XXXVI.

Williams, *Henry (1787),* copper engraver, portrait painter, miniature painter, wax sculptor, * 1787 Boston (Massachusetts) † 21.10.1830 Boston (Massachusetts) – USA ▭ Groce/Wallace; ThB XXXVI.

Williams, *Henry (1807),* landscape painter, * 1807 Merthyr Tydfil, † 4.2.1886 Penpont – GB ▭ Grant; ThB XXXVI; Wood.

Williams, *Henry (1842),* architect, * 30.1.1842 Bristol, l. 1898 – GB ▭ DBA.

Williams, *Henry (1874),* landscape painter, f. 1874 – GB ▭ Wood.

Williams, *Henry (1880),* porcelain painter, f. 1880 – GB ▭ Neuwirth II.

Williams, *Henry A.* (Mistress) → **Dodds,** *Peggy*

Williams, *Henry John* → **Boddington,** *Henry John*

Williams, *Henry Joseph,* architect, * 1842, † before 21.6.1912 – GB ▭ DBA.

Williams, *Henry Penry* → **Williams,** *Penry*

Williams, *Herbert,* architect, * 1812 or 1813, † 5.10.1873 – GB ▭ DBA.

Williams, *Herbert Joseph,* architect, f. 15.11.1869, † before 9.11.1872 – GB ▭ DBA.

Williams, *Hobie,* artist, * Bainbridge (Georgia), f. 1963 – USA ▭ Dickason Cederholm.

Williams, *Howe* (Falk) → **Williams,** *Howe A.*

Williams, *Howe A.* (Williams, Howe), painter, * Massillon (Ohio), f. 1914 – USA ▭ Falk; Hughes.

Williams, *Hubert,* architectural painter, landscape painter, etcher, illustrator, * 5.1905 Beckenham – GB ▭ Vollmer V.

Williams, *Hugh (1831),* sculptor, * Holyhead(?), f. 1831 – GB ▭ Gunnis.

Williams, *Hugh (1898),* painter, f. 1898 – GB ▭ Wood.

Williams, *Hugh William,* landscape painter, etcher, watercolourist, * 1773, † 23.6.1829 Edinburgh – GB ▭ DA XXXIII; Grant; Houfe; Lister; Mallalieu; McEwan; Rees; ThB XXXVI.

Williams, *Hughan,* painter, * 1953 – USA ▭ Dickason Cederholm.

Williams, *Hughes Harry,* painter, master draughtsman, * 18.5.1892 Liverpool, l. before 1962 – GB ▭ Vollmer VI.

Williams, *Ida,* painter, f. 1876, l. 1880 – GB ▭ Wood.

Williams, *Inglis Sheldon* (Sheldon-Williams, Inglis), painter, * 1870 or 1871 Elvetham (Surrey), † 1940 Tunbridge Wells (Kent) – GB, USA ▭ Houfe; Samuels.

Williams, *Irene,* portrait painter, landscape painter, f. before 1934, l. before 1961 – GB ▭ Vollmer V.

Williams, *Irving Stanley,* portrait painter, illustrator, * 13.3.1893 Buffalo (New York), l. 1940 – USA ▭ Falk.

Williams, *Isaac L.,* figure painter, portrait painter, landscape painter, * 24.6.1817 Philadelphia (Pennsylvania), † 23.4.1895 Philadelphia (Pennsylvania) – USA ▭ EAAm III; Falk; Groce/Wallace; ThB XXXVI.

Williams, *Isabella S.,* landscape painter, f. 1879, l. 1883 – GB ▭ McEwan.

Williams, *Iva,* figure painter, portrait painter, landscape painter, * Wellington (Neuseeland), f. before 1934, l. before 1961 – GB ▭ Vollmer V.

Williams, *Ivan Vial,* painter, * 21.3.1928 Santiago de Chile – RCH ▭ EAAm III.

Williams, *Ivor,* portrait painter, * 15.3.1908 – GB, USA ▭ Hughes; Vollmer VI.

Williams, *J.* → **Haynes-Williams,** *John*

Williams, *J. (1798),* master draughtsman, f. 1798 – GB ▭ Mallalieu.

Williams, *J. (1807),* architect, f. 1807 – GB ▭ Colvin.

Williams, *J. (1831),* landscape painter, f. 1831, l. 1876 – GB ▭ Johnson II; Wood.

Williams, *J. (1836),* painter, f. 1836 – IND ▭ ThB XXXVI.

Williams, *J. (1838),* artist, f. 1838, l. 1839 – USA ▭ Groce/Wallace.

Williams, *J. (1868),* architect, f. 1868 – GB ▭ Wood.

Williams, *J. A.,* illustrator, f. 1908 – USA ▭ Falk.

Williams, *J. C.* (Groce/Wallace) → **Williams,** *John Caner*

Williams, *J. E.,* landscape painter, f. 1848 – GB ▭ McEwan.

Williams, *J. Edgar* (Johnson II) → **Williams,** *John Edgar*

Williams, *J. F.* (Johnson II) → **Williams,** *James Francis*

Williams, *J. Fred,* marine painter, † before 10.12.1879 Charlestown (Massachusetts) – USA ▭ ThB XXXVI.

Williams, *J. G.,* portrait painter, f. before 1824, l. 1858 – GB ▭ Johnson II; ThB XXXVI; Wood.

Williams, *J. Godwin,* marine painter, f. 1825 – GB ▭ Grant.

Williams, *J. J.,* painter, f. 1840 – GB ▭ Wood.

Williams, *J. L.,* painter, f. about 1930 – GB ▭ McEwan.

Williams, *J. L. S.,* painter, f. 1910 – USA ▭ Falk.

Williams, *J. M.,* architectural painter, bird painter, f. before 1834, l. 1849 – GB ▭ Grant; Lewis; ThB XXXVI; Wood.

Williams, *J. Nelson* (EAAm III) → **Williams,** *John Nelson*

Williams, *J. S.* (Mistress), topographical draughtsman, landscape painter, master draughtsman, f. 1880, l. 1883 – GB ▭ McEwan; Wood.

Williams, *J. Scott,* painter, ceramist, illustrator, * 18.8.1887 Liverpool (Merseyside), l. 1921 – USA, GB ▭ EAAm III; Houfe.

Williams, *J. T.,* gem cutter, bookplate artist, f. before 1831, l. 1835 – GB ▭ Lister; ThB XXXVI.

Williams, *Jack,* painter, f. before 1927 – USA ▭ Hughes.

Williams, *Jackey* → **Williams,** *John* (1807)

Williams, *Jackie,* painter, * 1947 – GB ▭ Windsor.

Williams, *Jacqueline,* painter, * 1962 – GB ▭ Spalding.

Williams, *James (1763),* portrait painter, still-life painter, f. before 1763, l. 1776 – GB ▭ ThB XXXVI; Waterhouse 18.Jh..

Williams, *James (1824),* architect, * 1824, † before 26.11.1892 – GB ▭ DBA.

Williams, *James (1881),* architect, f. 1881, l. 1882 – GB ▭ DBA.

Williams, *James (1921),* sculptor, * 1921 – USA ▭ Dickason Cederholm.

Williams, *James Anderson,* architect, * 1860, † 1935 – GB ▭ McEwan.

Williams, *James Francis* (Williams, J. F.; Williams, John Francis), landscape painter, * about 1785, † 31.10.1846 Glasgow – GB ▭ Grant; Johnson II; McEwan; ThB XXXVI; Wood.

Williams, *James Leonard,* painter, f. 1897, l. 1898 – GB ▭ Wood.

Williams, *James Robert,* painter, sculptor, caricaturist, * 30.3.1888 Halifax (Nova Scotia), † 1957 San Marino (California)(?) – USA, CDN ▭ EAAm III; Falk; Samuels.

Williams, *James T.,* landscape painter, f. 1828, l. 1840 – GB ▭ Grant; Wood.

Williams, *James W. (1787),* sign painter, * about 1787, l. 1868 – USA ▭ Brewington; Groce/Wallace.

Williams, *James W. (1816),* engraver, * about 1816 Pennsylvania, l. 1860 – USA ▭ Groce/Wallace.

Williams, *Jane,* silversmith, * about 1770, † 17.4.1845 Cork (Cork) – IRL ▭ DA XXXIII.

Williams, *Jane O.,* watercolourist, f. 1864, l. 1870 – USA ▭ Hughes.

Williams, *Jenny,* book illustrator, * 1939 London – GB ▭ Peppin/Micklethwait.

Williams, *Joann,* painter, graphic artist, sculptor, f. 1970 – USA ☐ Dickason Cederholm.

Williams, *John* (1743) (Schidlof Frankreich; Waterhouse 18.Jh.) → **Williams, John Michael**

Williams, *John (1743),* portrait painter, * London, f. 1743 – GB ☐ ThB XXXVI.

Williams, *John (1761),* painter, master draughtsman, copper engraver, * 1761 London, † 3.11.1818 Brooklyn – GB, IRL, USA ☐ Lister; Strickland II; ThB XXXVI.

Williams, *John (1799),* architect, f. 1799, † 22.4.1817 London – GB ☐ Colvin.

Williams, *John (1807),* porcelain painter, flower painter, * about 1807 Madeley, l. 1869 – GB ☐ Neuwirth II.

Williams, *John (1831),* landscape painter, f. before 1831, l. 1876 – GB ☐ Grant; ThB XXXVI.

Williams, *John (1835),* lithographer, * about 1835 New York, l. 1860 – USA ☐ Groce/Wallace.

Williams, *John (1861),* painter, f. 1861, l. 1875 – GB ☐ McEwan.

Williams, *John Alonzo,* painter, illustrator, * 23.3.1869 Sheboygan (Wisconsin), l. 1947 – USA ☐ EAAm III; Falk.

Williams, *John C.,* artist, f. 1837 – USA ☐ Groce/Wallace.

Williams, *John Caner* (Williams, J. C.), portrait painter, * 1814, l. 1881 – USA ☐ Groce/Wallace; Hughes.

Williams, *John Edgar* (Williams, J. Edgar), genre painter, portrait painter, f. before 1846, l. 1883 – GB ☐ Johnson II; ThB XXXVI; Wood.

Williams, *John Francis* (McEwan) → **Williams, James Francis**

Williams, *John Haynes* (Williams, Haynes), painter, illustrator, * 1836 Worcester, † 7.11.1908 Eastbourne – GB ☐ Cien años XI; Johnson II; Wood.

Williams, *John Henry (1852),* painter, f. 1852, l. 1866 – GB ☐ Wood.

Williams, *John Henry (1889)* (Williams, John Henry), architect, f. 1889, l. 1896 – GB ☐ DBA.

Williams, *John Insco,* panorama painter, portrait painter, * 1813 Oldtown (Ohio), † 1873 Dayton (Ohio) – USA ☐ EAAm III; Groce/Wallace.

Williams, *John Insco (Mistress),* painter, * about 1833, l. after 1849 – USA ☐ Groce/Wallace.

Williams, *John Kyffin* (Windsor) → **Williams, Kyffin**

Williams, *John L.,* artist, f. 1853, l. 1858 – USA ☐ Groce/Wallace.

Williams, *John Lion* → **Williams, Joseph Lionel**

Williams, *John Michael* (Williams, John (1743)), portrait painter, f. 1750, † about 1780 – GB, IRL ☐ Schidlof Frankreich; Strickland II; ThB XXXVI; Waterhouse 18.Jh..

Williams, *John Nelson* (Williams, J. Nelson), painter, master draughtsman, * 18.4.1912 Brazil (Indiana) – USA ☐ EAAm III; Falk.

Williams, *John Scott,* glass painter, decorative painter, etcher, fresco painter, * 18.8.1877 Liverpool, l. 1947 – USA, GB ☐ Falk; ThB XXXVI.

Williams, *John Willoughby,* architect, * 1878, † before 16.2.1945 – GB ☐ DBA.

Williams, *Jolán,* painter, master draughtsman, f. before 1956 – A, GB ☐ Vollmer VI.

Williams, *José,* printmaker, * 1934 Birmingham (Alabama) – USA ☐ Dickason Cederholm.

Williams, *Joseph* → **Willems, Joseph** (1719)

Williams, *Joseph* → **Williams, Josh**

Williams, *Joseph (1778),* marine painter, f. about 1778 – GB ☐ Grant.

Williams, *Joseph (1805),* porcelain painter, * about 1805, l. 1879 – GB ☐ Neuwirth II.

Williams, *Joseph (1941),* painter, f. 1941 – USA ☐ Dickason Cederholm.

Williams, *Joseph Lionel,* genre painter, woodcutter, watercolourist, * about 1815, † 19.9.1877 London – GB ☐ Houfe; Johnson II; Lister; Mallalieu; ThB XXXVI; Wood.

Williams, *Joseph W.,* marine painter, f. 1803 – MA, USA ☐ Brewington.

Williams, *Josh,* marine painter, f. 1779 – GB ☐ Brewington.

Williams, *Julia Tochie,* painter, * 14.12.1887 Americus (Georgia), † 5.1948 Dawson (Georgia) – USA ☐ Falk.

Williams, *Julian E.,* painter, * 1911 – USA ☐ Hughes.

Williams, *Juliet,* landscape painter, flower painter, f. before 1926, l. before 1961 – GB ☐ Vollmer V.

Williams, *K. E.,* painter, f. 1890 – GB ☐ Wood.

Williams, *Kate A.,* painter, f. 1933, † 8.8.1939 – USA ☐ Falk.

Williams, *Katherine,* painter, f. 1925 – USA ☐ Falk.

Williams, *Keith Shaw,* painter, etcher, * 7.10.1905 or 7.10.1906 Marquette (Michigan), * 10.2.1951 or 11.2.1951 New York – USA ☐ EAAm III; Falk; Vollmer V.

Williams, *Kit,* painter, * 1946 – GB ☐ Spalding.

Williams, *Kyffin* (Williams, John Kyffin), painter, * 1918 Llangefni (Wales) – GB ☐ Bradshaw 1947/1962; Spalding; Vollmer V; Windsor.

Williams, *L.,* landscape painter, f. 1825 – GB ☐ Grant.

Williams, *L. L.,* painter, f. 1884 – GB ☐ Wood.

Williams, *Laetitia Evelyn,* painter, graphic artist, * New York, f. 1933 – USA ☐ Dickason Cederholm.

Williams, *Laura G.,* painter, * 1915 Philadelphia (Pennsylvania) – USA ☐ Dickason Cederholm.

Williams, *Lawrence S.,* painter, * 24.7.1878 Columbus (Ohio), l. 1933 – USA ☐ Falk.

Williams, *Leah Frazer,* painter, * 1.12.1903 Beaver (Utah) – USA ☐ Falk.

Williams, *Leonard,* architect, † 1926 – GB ☐ DBA.

Williams, *Lillian,* painter, f. 1944 – USA ☐ Dickason Cederholm.

Williams, *Lily,* figure painter, portrait painter, * 20.10.1874 Dublin (Dublin), † 16.1.1940 Dublin (Dublin) – IRL ☐ Snoddy; Wood.

Williams, *Linda Gail* → **McCune, Linda Williams**

Williams, *Lois Katherine,* portrait painter, * 10.4.1901 Morristown (New Jersey) – USA ☐ Falk.

Williams, *Lorena B.,* watercolourist, f. 1932 – USA ☐ Hughes.

Williams, *Lorraine,* painter, f. 1941 – USA ☐ Dickason Cederholm.

Williams, *Louis,* painter, f. 1971 – USA ☐ Dickason Cederholm.

Williams, *Louis Sheppard,* woodcutter, * 8.7.1865 Bridgeton (New Jersey), l. 1947 – USA ☐ Falk.

Williams, *Louise,* painter, sculptor, * 1913 Pittsburgh (Pennsylvania) – USA ☐ Dickason Cederholm.

Williams, *Louise A.,* sculptor, f. 1910 – USA ☐ Falk.

Williams, *Louise Houston,* painter, master draughtsman, graphic artist, * 9.4.1883 Garnett (Kansas), l. 1940 – USA ☐ Falk.

Williams, *Lucy Gwendolen,* miniature sculptor, watercolourist, * Liverpool, f. before 1906 before 1961 – GB, I ☐ ThB XXXVI; Vollmer V.

Williams, *Lucy O.,* painter, * 27.9.1875 Forrest City (Arkansas), l. 1940 – USA ☐ Falk.

Williams, *M.,* painter, f. 1793 – GB ☐ Waterhouse 18.Jh..

Williams, *M. Bertha,* flower painter, f. 1898 – CDN ☐ Harper.

Williams, *M. Josephine,* painter, f. 1892 – GB ☐ Wood.

Williams, *Mable,* artist, f. 1921 – USA ☐ Dickason Cederholm.

Williams, *Margaret Lindsay,* portrait painter, decorative painter, * Cardiff, f. 1911 before 1961 – GB ☐ ThB XXXVI; Vollmer V.

Williams, *Marian E.,* painter, f. 1936 – USA ☐ Falk.

Williams, *Marie English,* painter, f. 1930 – USA ☐ Hughes.

Williams, *Mary* → **Carew, Kate**

Williams, *Mary (1811),* still-life painter, f. 1811, l. 1814 – USA ☐ Groce/Wallace.

Williams, *Mary Anne,* etcher, woodcutter, f. about 1858, l. about 1908 – GB ☐ Lister; ThB XXXVI.

Williams, *Mary Belle,* painter, * 1873, † 1943 – USA ☐ Hughes.

Williams, *Mary Elizabeth,* painter, master draughtsman, * 1825 Boston (Massachusetts), † 15.9.1902 – USA ☐ Falk; Groce/Wallace.

Williams, *Mary Ella* → **Dignam, Mary Ella**

Williams, *Mary Frances Agnes,* portrait painter, landscape painter, watercolourist, * Whitchurch (Salop), f. before 1961 – GB ☐ Vollmer V.

Williams, *Mary Rogers,* painter, * Hartford (Connecticut), † 17.9.1907 Florenz – USA, I ☐ Falk; ThB XXXVI.

Williams, *Maureen,* glass artist, * 27.9.1952 – AUS, USA ☐ WWCGA.

Williams, *May,* painter, * Pittsburgh (Pennsylvania), f. 1947 – USA ☐ EAAm III; Falk.

Williams, *Micah,* portrait painter, f. about 1790 – USA ☐ Groce/Wallace.

Williams, *Michael (1826),* lithographer, f. 1826, l. 1834 – USA ☐ Groce/Wallace.

Williams, *Michael (1936),* painter, * 1936 Patna (Indien) – GB ☐ Spalding.

Williams, *Mildred Emerson,* flower painter, landscape painter, lithographer, * 9.8.1892 Detroit, l. before 1961 – USA ☐ EAAm III; Falk; ThB XXXVI; Vollmer V.

Williams, *Milton Franklin,* painter, designer, wood sculptor, * 29.1.1914 Burlingame (California) – USA ▭ Falk; Hughes.

Williams, *Morgan,* artist, f. 1864 – CDN ▭ Harper.

Williams, *Morris Meredith,* book illustrator, graphic artist, glass painter, * 1881 Cowbridge (Glamorgan), † Devon, l. 1925 – GB ▭ McEwan; Peppin/Micklethwait; ThB XXXVI.

Williams, *Moses,* silhouette cutter, f. 1813, l. 1820 – USA ▭ Groce/Wallace.

Williams, *Nelly Miller,* painter, f. 1925 – USA ▭ Falk.

Williams, *Nina Haynes,* painter, f. 1888 – GB ▭ Wood.

Williams, *Norah Marguerite,* commercial artist, artisan, watercolourist, * 1906 Birmingham – GB ▭ Vollmer VI.

Williams, *Olga C.,* painter, artisan, * 18.1.1898 Sweetwater (Tennessee), l. 1925 – USA ▭ Falk.

Williams, *Oliver H.* (Mistress) → **Williams,** *Esther* (1907)

Williams, *Otey,* painter, f. 1924 – USA ▭ Falk.

Williams, *Otis,* figure painter, landscape painter, sculptor, f. 1917 – USA ▭ Falk; Hughes.

Williams, *Owen,* architect, * 20.3.1890 London, † 23.3.1969 Berkhamsted (Hertfordshire) – GB ▭ DA XXXIII.

Williams, *Owen John Llewellyn,* painter, master draughtsman, book designer, * 1.3.1927 Watford (Hertfordshire) – GB ▭ Vollmer VI.

Williams, *Patricia Gertrude,* painter, * 10.1.1910 – USA ▭ Falk; Hughes.

Williams, *Paul Revere,* architect, * 28.2.1894 Los Angeles (California), l. 1960 – USA ▭ Dickason Cederholm.

Williams, *Paul S.* → **Williams,** *Paul Stanley*

Williams, *Paul Stanley,* artisan, * 8.10.1949 Toronto (Ontario) – CDN ▭ Ontario artists.

Williams, *Pauline Bliss,* painter, illustrator, * 12.7.1888 Springfield (Massachusetts), l. 1947 – USA ▭ EAAm III; Falk; ThB XXXVI; Vollmer V.

Williams, *Penry,* genre painter, watercolourist, etcher, landscape painter, * 1798 or 1800 Merthyr Tydfil, † 27.7.1885 Rom – I, GB ▭ Brewington; Grant; Houfe; Lister; Mallalieu; PittItalOttoc; Rees; ThB XXXVI; Wood.

Williams, *Peter,* painter, illustrator, graphic artist, * 1938 Wales – GB ▭ Windsor.

Williams, *Peter Ernest,* painter, sculptor, * 25.1.1925 Bebington – GB ▭ Vollmer VI.

Williams, *Petr Vladimirovich* → **Vil'jams,** *Petr Vladimirovič*

Williams, *Pownall T.* (Williams, Pownoll Toker), genre painter, landscape painter, f. 1872, l. 1897 – GB ▭ Mallalieu; Pavière III.2; Wood.

Williams, *Pownoll T.* → **Williams,** *Pownall T.*

Williams, *Pownoll Toker* (Mallalieu; Wood) → **Williams,** *Pownall T.*

Williams, *R.,* portrait painter, f. 1795, l. 1817 – GB ▭ Waterhouse 18.Jh..

Williams, *R. P.,* portrait painter, f. 1854, l. 1867 – GB ▭ Wood.

Williams, *Ramond H.* (Mistress) → **Williams,** *Leah Frazer*

Williams, *Ramond Hendry,* painter, sculptor, * 31.10.1900 Ogden (Utah) – USA ▭ Falk.

Williams, *Rawlyn,* mason, f. 1472 – GB ▭ Harvey.

Williams, *Reed,* etcher, * Pittsburgh (Pennsylvania), f. 1919 – USA ▭ Falk; Hughes.

Williams, *Rhoda,* painter, f. 1970 – USA ▭ Dickason Cederholm.

Williams, *Richard* (1799), sculptor, * 1799, l. 1841 – GB, IRL ▭ Gunnis; Strickland II; ThB XXXVI.

Williams, *Richard* (1840), architect, f. 1840, l. 1849 – GB ▭ DBA.

Williams, *Richard* (1874), portrait painter, f. 1874 – USA ▭ Hughes.

Williams, *Richard A.,* painter, f. 1878, l. 1891 – GB ▭ Wood.

Williams, *Richard Emerson,* graphic artist, painter, sculptor, * 5.9.1921 Pittsburgh – USA, CDN ▭ Vollmer V.

Williams, *Richard James,* illustrator of childrens books, painter, * 16.3.1876 Hereford, l. before 1934 – GB ▭ Houfe; ThB XXXVI.

Williams, *Richard John,* architect, * 1868, † before 3.3.1933 – GB ▭ DBA.

Williams, *Richard Lloyd,* architect, f. 1854, l. 1900 – GB ▭ DBA.

Williams, *Richard Milby,* painter, f. 1931 – USA ▭ Dickason Cederholm.

Williams, *Robert* (1848), architect, * 2.1.1848 Ystradowen (Glamorgan), † 16.10.1918 Kairo – ET, GB ▭ DBA.

Williams, *Robert* (?), mezzotinter, * Wales, f. about 1680, l. about 1704 – GB ▭ Rees; ThB XXXVI.

Williams, *Robert F.,* painter, f. 1908 – USA ▭ Falk.

Williams, *Robert M.,* engraver, lithographer, illuminator, f. 1879, l. 1897 – CDN ▭ Harper.

Williams, *Robert T.,* painter – USA ▭ Falk.

Williams, *Roger* (?) → **Williams,** *Robert* (?)

Williams, *Ruby,* illustrator, f. before 1901 – GB ▭ Ries.

Williams, *Ruth Moore,* etcher, painter, * 14.5.1911 New York – USA ▭ Falk.

Williams, *S.* (1800), master draughtsman, f. about 1800 – GB ▭ Mallalieu.

Williams, *S.* (1834), painter, f. 1834, l. 1844 – GB ▭ Grant; Wood.

Williams, *S.* (1849), engraver, f. before 1849 – USA ▭ Groce/Wallace.

Williams, *Samuel* (1788), book illustrator, master draughtsman, woodcutter, genre painter, miniature painter, * 23.2.1788 Colchester, † 19.9.1853 London – GB ▭ Grant; Houfe; Lister; Mallalieu; Schidlof Frankreich; ThB XXXVI.

Williams, *Samuel* (1825), figure painter, landscape painter, f. 1825, l. 1845 – GB ▭ Wood.

Williams, *Samuel Thomas,* architect, * 1853, † before 10.12.1926 – GB ▭ DBA.

Williams, *Saul* → **Williams,** *Saul John*

Williams, *Saul John,* painter, * 20.4.1954 North Caribou Lake (Ontario) – CDN ▭ Ontario artists.

Williams, *Sheldon* → **Oscar,** *A.*

Williams, *Sidney Rich.* → **Percy,** *Sidney Richard*

Williams, *Simeon Henry* (Williams, Simeon Sir Henry), artist, * 1888, l. 1930 – USA ▭ Dickason Cederholm.

Williams, *Simeon Sir Henry* (Dickason Cederholm) → **Williams,** *Simeon Henry*

Williams, *Solomon,* portrait painter, history painter, * 7.1757 Dublin (Dublin), † 2.8.1824 Dublin (Dublin) – GB, IRL ▭ Strickland II; ThB XXXVI; Waterhouse 18.Jh..

Williams, *Stanley Faithfull* → **Monier-Williams,** *Stanley Faithfull*

Williams, *Stephen William,* architect, * 7.6.1837 Shropshire, † 11.12.1899 Sandown – GB ▭ DBA.

Williams, *Susan C.,* landscape painter, f. 1883 – USA ▭ Hughes.

Williams, *Sydney* (Mistress), painter, f. 1871 – GB ▭ Pavière III.2; Wood.

Williams, *T.* (1849), engraver, f. before 1849 – USA ▭ Groce/Wallace.

Williams, *T.* (1890), painter, f. 1890 (?), l. 1892 – ZA ▭ Gordon-Brown.

Williams, *T. H.* (Williams, Thomas H.), veduta painter, etcher, watercolourist, illustrator, f. 1799, l. 1830 – GB ▭ Grant; Houfe; Mallalieu; ThB XXXVI.

Williams, *Terrick* (Williams, Terrick John), painter, * 20.7.1860 Liverpool, † 20.7.1936 or 1937 London or Plymouth – GB ▭ Bradshaw 1893/1910; Mallalieu; ThB XXXVI; Vollmer V; Windsor; Wood.

Williams, *Terrick John* (Mallalieu; Windsor; Wood) → **Williams,** *Terrick*

Williams, *Theopolus,* artist, f. 1944 – USA ▭ Dickason Cederholm.

Williams, *Thomas* (1706), sculptor, f. 1706, l. 1724 – GB ▭ Gunnis.

Williams, *Thomas* (1800), master draughtsman (?), woodcutter, illustrator (?), * about 1800, † about 1840 – GB ▭ Lister.

Williams, *Thomas* (1831), figure painter, animal painter, genre painter, f. 1831, l. 1850 – GB ▭ Grant; Wood.

Williams, *Thomas* (1835), master draughtsman, painter, f. 1835 – USA ▭ Groce/Wallace.

Williams, *Thomas* (1847), architect, * 1847 or 1848, † 1906 – GB ▭ DBA.

Williams, *Thomas* (1851), landscape painter, f. 1851, l. 1881 – GB ▭ McEwan.

Williams, *Thomas* (1894), architect, f. 1894, l. 1896 – GB ▭ DBA.

Williams, *Thomas Barnes* → **Williams,** *Thomas* (1847)

Williams, *Thomas David,* architect, f. 1889, l. 1896 – GB ▭ DBA.

Williams, *Thomas Edgar,* architect, f. 1867, l. 1899 – GB ▭ DBA.

Williams, *Thomas George,* architect, † before 18.3.1927 – GB ▭ DBA.

Williams, *Thomas H.* (Houfe; Mallalieu) → **Williams,** *T. H.*

Williams, *Thomas Mark,* marine painter, f. 1802, l. 1814 – GB, USA ▭ Brewington.

Williams, *Thomas* (?) → **Williams,** *T.* (1849)

Williams, *Todd,* sculptor, * 1939 Savannah (Georgia) – USA ▭ Dickason Cederholm.

Williams, *Tracy,* painter (?), * 1962 – USA, GB ▭ ArchAKL.

Williams, *Ursula Moray,* book illustrator, * 1911 Petersfield (Hampshire) – GB ▭ Peppin/Micklethwait.

Williams, *Virgil,* painter, * 29.10.1830 Dixfield (Maine) or Taunton (Massachusetts), † 18.12.1886 St. Helena (California) – USA ▭ EAAm III; Falk; Groce/Wallace; Hughes; Samuels.

Williams, *Vivian,* painter, f. 1971 – USA ▭ Dickason Cederholm.

Williams, *W.* → **Bennett,** *Rubery*

Williams, *W. (1760),* master draughtsman, bookplate artist, f. about 1760, l. about 1815 – GB ▭ Lister; ThB XXXVI.

Williams, *W. (1804),* sculptor, * Merthyr (?), f. 1804 – GB ▭ Gunnis.

Williams, *W. (1815),* landscape painter, f. 1815 – GB ▭ Grant; McEwan.

Williams, *W. (1824),* sculptor, architect (?), f. 1824, l. 1839 – GB ▭ Gunnis.

Williams, *W. (1841/1845),* landscape painter, f. 1841, l. 1845 – GB ▭ Grant.

Williams, *W. (1841/1876),* landscape painter, f. before 1841, l. 1876 – GB ▭ Grant; ThB XXXVI.

Williams, *W. J.,* painter, f. 1833, l. 1872 – CDN ▭ Harper.

Williams, *W. N.,* painter, f. 1921 – USA ▭ Falk.

Williams, *W. R.,* painter, f. 1854, l. 1855 – GB ▭ Wood.

Williams, *W. S.,* illustrator, f. 1919 – USA ▭ Falk.

Williams, *Walter (1835),* landscape painter, * 1835, † 1906 – GB ▭ Wood.

Williams, *Walter (1841),* landscape painter, f. 1841, l. 1876 – GB ▭ Wood.

Williams, *Walter (1843),* landscape painter, f. before 1843, l. 1884 – GB ▭ ThB XXXVI.

Williams, *Walter (1867),* porcelain painter, f. 1867 – GB ▭ Neuwirth II.

Williams, *Walter (1920),* painter, printmaker, * 1920 Brooklyn (New York) – USA ▭ Dickason Cederholm; Vollmer V.

Williams, *Walter Albert,* architect, * 1863, † before 9.4.1954 – GB ▭ DBA.

Williams, *Walter J.* (Williams, Walter J. (Junior)), painter, illustrator, * 1922 Biloxi (Mississippi) – USA ▭ Dickason Cederholm.

Williams, *Walter Reid,* sculptor, * 23.11.1885 Indianapolis, l. 1940 – USA ▭ Falk; ThB XXXVI.

Williams, *Warner* (EAAm III) → **Williams,** *Charles Warner*

Williams, *Warren,* painter, illustrator, * 1863, † 1918 – GB ▭ ThB XXXVI; Wood.

Williams, *Watkins,* painter, f. 1913 – USA ▭ Falk.

Williams, *Wayland Wells,* painter, * 16.8.1888 New Haven (Connecticut), † 6.5.1945 New Haven (Connecticut) – USA ▭ EAAm III; Falk.

Williams, *Wayne Richard,* architect, * 1919 – USA ▭ Vollmer VI.

Williams, *Wellington,* copper engraver, steel engraver, f. 1850, l. after 1860 – USA ▭ Groce/Wallace.

Williams, *Wheeler,* sculptor, painter, * 3.11.1897 Chicago, † 1972 – USA ▭ EAAm III; Falk; Vollmer V.

Williams, *William (1700),* portrait painter, stage set designer, * about 1700, † 1790 Bristol (Avon) – GB, USA ▭ EAAm III.

Williams, *William (1706)* (Williams, William), sculptor, f. 1706, l. 1724 – GB ▭ Gunnis.

Williams, *William (1727),* painter, decorator, stage set designer, * before 14.6.1727 Bristol (Avon), † 1791 Bristol (Avon) – GB, USA ▭ DA XXXIII; Groce/Wallace.

Williams, *William (1742),* goldsmith, f. 1742 – GB ▭ ThB XXXVI.

Williams, *William (1749),* architect, * 1749 (?), † 1794 – USA ▭ Tatman/Moss.

Williams, *William (1758),* landscape painter, portrait painter, genre painter, * Norwich (?), f. 1758, l. 1797 – GB ▭ Grant; ThB XXXVI; Waterhouse 18.Jh..

Williams, *William (1777),* painter, f. 1777 – GB ▭ Waterhouse 18.Jh..

Williams, *William (1787),* carver, f. 1787 – IRL ▭ Strickland II.

Williams, *William (1787/1850),* wood engraver, printmaker, * 12.10.1787 Framingham (Massachusetts), † 10.6.1850 Utica (New York) – USA ▭ Groce/Wallace.

Williams, *William (1796),* master draughtsman, * 6.12.1796 Westmoreland County (Pennsylvania), † 26.2.1874 Fort Dodge (Iowa) – USA ▭ EAAm III; Groce/Wallace.

Williams, *William (1808),* landscape painter, * 1808, † 1895 – GB ▭ Mallalieu.

Williams, *William Charles,* painter, f. 1891 – GB ▭ Wood.

Williams, *William Clement,* architect, f. 1861, † 3.6.1913 Port Erin (Isle of Man) – GB ▭ Brown/Haward/Kindred; DBA.

Williams, *William Edward,* architect, * 1810 or 1811, † 7.7.1894 Wallington (Surrey) – GB ▭ DBA.

Williams, *William Frederick,* architect, f. 1869 – GB ▭ DBA.

Williams, *William George,* portrait painter, * 1.1.1801 Philadelphia (Pennsylvania), † 21.9.1846 Monterey (California) – USA ▭ Groce/Wallace.

Williams, *William Harold,* architect, * 1876, † before 29.11.1918 – GB ▭ DBA.

Williams, *William Joseph,* portrait painter, miniature painter, * 17.11.1759 New York, † 30.11.1823 Charleston (South Carolina) or Newbern (North-Carolina) (?) – USA ▭ EAAm III; Groce/Wallace; ThB XXXVI.

Williams, *William Oliver,* portrait painter, genre painter, f. before 1851, l. 1863 – GB ▭ ThB XXXVI; Wood.

Williams, *William Roberts,* architect, f. 1868, l. 1883 – GB ▭ DBA.

Williams, *William T.,* painter, printmaker, * 1942 Cross Creek (North Carolina) – USA ▭ Dickason Cederholm.

Williams, *William Watkin,* architect, * 1863 or 1864, † before 29.3.1902 – GB ▭ DBA.

Williams, *Wilned* → **Williams,** *Eduardo G.*

Williams, *Yvonne (1901)* (Williams, Yvonne), glass painter, designer, * 4.9.1901 Port of Spain – CDN, TT ▭ Vollmer V.

Williams, *Yvonne (1945),* painter, * 1945 New York – USA ▭ Dickason Cederholm.

Williams of Brighton → **Williams** (1800)

Williams of Cowbridge, *Edward* → **Williams,** *Edward* (1746)

Williams-Ellis, *Clough,* architect, * 28.5.1883 Gayton – GB ▭ ThB XXXVI.

Williams-Ellis, *David,* sculptor, * 1959 Irland – IRL ▭ Spalding.

Williams of Holyhead, *Hugh* → **Williams,** *Hugh* (1831)

Williams-Lyouns, *Herbert Francis,* painter, woodcutter, * 19.1.1863 Plymouth, l. before 1947 – GB ▭ Lister; ThB XXXVI; Wood.

Williams of Merthyr, *W.* → **Williams,** *W.* (1804)

Williams of Plymouth → **Williams** (1808)

Williamsen, *Peter* → **Williamson,** *Peter*

Williamshurst, *J. H.,* painter, f. 1876 – GB ▭ Wood.

Williamson, painter (?), f. before 6.1849 – USA ▭ Groce/Wallace.

Williamson, *A. C.,* painter, f. 1932 – USA ▭ Hughes.

Williamson, *A. W.,* painter, f. 1927 – USA ▭ Falk.

Williamson, *Ada C.,* painter, * 15.9.1880 or 1882 Camden (New Jersey), † 31.10.1958 Ogunquit (Maine) – USA ▭ Falk; ThB XXXVI.

Williamson, *Albert Curtis* (Harper; ThB XXXVI) → **Williamson,** *Albert Curtius*

Williamson, *Albert Curtis,* portrait painter, genre painter, * 1867 Brampton (Ontario), † 1944 Toronto (Ontario) – CDN, F ▭ Harper; ThB XXXVI.

Williamson, *Albert Curtius* (Williamson, Albert Curtis; Williamson, Albert Curtius & Williamson, Albert Curtis), painter, * 2.1.1867 Brampton (Ontario), † 18.4.1944 Toronto (Ontario) – CDN, F ▭ Harper; ThB XXXVI; Vollmer V.

Williamson, *Andrew,* landscape painter, f. 1880, l. 1884 – GB ▭ McEwan.

Williamson, *Bernardine Francis,* master draughtsman, * 16.1.1862 Richmond (Virginia) – USA ▭ ThB XXXVI.

Williamson, *Charles (1822)* (Williamson, Charles), artist, * about 1822 New York, l. 1850 – USA ▭ Groce/Wallace.

Williamson, *Charles (1989),* painter, f. 1989 – GB ▭ McEwan.

Williamson, *Charters,* genre painter, * 1856 Brooklyn – USA ▭ ThB XXXVI.

Williamson, *Clara,* landscape painter, * 1875 Iredell (Texas), l. before 1961 – USA ▭ Vollmer V.

Williamson, *Clarissa,* painter, f. 1924 – USA ▭ Falk.

Williamson, *Colin,* architect, f. 1761 – GB ▭ Colvin.

Williamson, *Curtis (1867),* painter, * 1867, † 1944 – CDN ▭ EAAm III.

Williamson, *Curtis (1908),* painter, f. 1908 – USA ▭ Falk.

Williamson, *Daniel,* landscape painter, * 1783 Liverpool, † 16.1.1843 Liverpool – GB ▭ ThB XXXVI.

Williamson, *Daniel Alexander,* painter, * 24.5.1821 or 24.5.1822 or 1823 London-Islington, † 12.2.1903 Broughton-in-Furness – GB ▭ Grant; Mallalieu; ThB XXXVI; Wood.

Williamson, *David,* topographical draughtsman, master draughtsman, f. 1867 – GB ▭ McEwan.

Williamson, *David Whyte,* landscape painter, f. 1869, l. 1889 – GB ▭ McEwan.

Williamson, *Donna M.,* painter, * 1944 Cleveland (Ohio) – USA ▭ Dickason Cederholm.

Williamson, *Edward L.* (Mistress) → **Williamson,** *Shirley*

Williamson, *Edward L. (Mistress),* painter, f. 1915 – USA ▭ Falk.

Williamson, *Elizabeth Dorothy,* sculptor, artisan, * 20.12.1907 Portland (Oregon) – USA ▭ Falk.

Williamson, *Elizabeth Fraser*, sculptor, * 21.7.1914 Vancouver (British Columbia) – CDN ▭ Ontario artists.

Williamson, *Elizabeth M.*, painter, f. 1913 – USA ▭ Falk.

Williamson, *F. G.*, painter, f. 1932 – USA ▭ Hughes.

Williamson, *F. M.*, illustrator, f. 1903 – GB ▭ Houfe.

Williamson, *Francis (1530)*, glass painter, f. about 1530 – GB ▭ ThB XXXVI.

Williamson, *Francis (1868)*, architect, f. 1868, l. 1883 – GB ▭ DBA.

Williamson, *Francis John*, sculptor, * 17.7.1833 Hampstead (London), † 12.3.1920 Esher – GB ▭ ThB XXXVI.

Williamson, *Frank*, painter, f. 1901 – USA ▭ Falk.

Williamson, *Frederick*, landscape painter, f. before 1856, l. 1900 – GB ▭ Mallalieu; ThB XXXVI; Wood.

Williamson, *H. (1836)*, landscape painter, f. 1836 – GB ▭ Grant.

Williamson, *H. G.*, painter, f. 1905 – USA ▭ Falk.

Williamson, *H. H.*, painter, f. 1866, l. 1876 – GB ▭ Wood.

Williamson, *Harold*, aquatintist, watercolourist, master draughtsman, * 8.1.1898 Manchester, † 1972 – GB ▭ Spalding; Vollmer V; Windsor.

Williamson, *Harold Sandys*, painter, advertising graphic designer, poster artist, * 29.8.1892 Leeds, l. 1958 – GB ▭ Spalding; Turnbull; Vollmer V.

Williamson, *Herbert Crawford* → **Copley**, *John*

Williamson, *Howard*, illustrator, f. 1947 – USA ▭ Falk.

Williamson, *Irene G.*, book illustrator, f. 1932 – GB ▭ Peppin/Micklethwait.

Williamson, *Isobel B.*, illustrator, f. 1897 – GB ▭ Houfe.

Williamson, *J.*, landscape painter, f. 1816 – GB ▭ Grant.

Williamson, *J. B.*, watercolourist, f. 1868, l. 1871 – GB ▭ Brewington; Mallalieu; ThB XXXVI; Wood.

Williamson, *J. J.*, sculptor, f. 1973 – GB ▭ McEwan.

Williamson, *J. Maynard* (Williamson, J. Maynard (Junior)), painter, illustrator, * 7.6.1892 Pittsburgh (Pennsylvania), l. 1921 – USA ▭ Falk; ThB XXXVI.

Williamson, *J. T.*, marine painter, f. 1876 – GB ▭ Wood.

Williamson, *James*, painter, f. 1886, l. 1888 – GB ▭ McEwan.

Williamson, *James Anderson*, architect, * 1860, † before 29.3.1935 – GB ▭ DBA; McEwan.

Williamson, *James W.*, illustrator, * 2.9.1899 Omaha (Nebraska), l. 1947 – USA ▭ Falk.

Williamson, *Jane*, painter, * 1921 Yorkshire – GB ▭ Spalding.

Williamson, *Janetta B.*, flower painter, f. 1879, l. 1882 – GB ▭ McEwan.

Williamson, *Jesse*, architect, f. 1790, † 1852 – USA ▭ Tatman/Moss.

Williamson, *John (1751)* (Williamson, John (1757)), portrait painter, * 1751 or 1757 Ripon (Yorkshire), † 27.5.1818 Liverpool – GB ▭ Foskett; ThB XXXVI; Waterhouse 18.Jh..

Williamson, *John (1826)*, landscape painter, * 10.4.1826 Glasgow or Toll Cross (Glasgow), † 28.5.1885 Glenwood (New York) – USA ▭ EAAm III; Falk; Groce/Wallace; McEwan; Samuels; ThB XXXVI.

Williamson, *John (1885)*, figure painter, portrait painter, illustrator, f. 1885, l. 1896 – GB ▭ Houfe; McEwan.

Williamson, *John (1891)*, figure painter, portrait painter, f. 1891, l. 1895 – GB ▭ Wood.

Williamson, *John Smith*, painter, f. 1866, l. 1880 – GB ▭ Mallalieu; Wood.

Williamson, *Katherine H.*, jeweller, f. 1987 – GB ▭ McEwan.

Williamson, *Leila K.*, painter, f. 1894 – GB ▭ Wood.

Williamson, *Mabel J.*, landscape painter, portrait painter, f. 1898 – USA ▭ Hughes.

Williamson, *Margaret T.*, painter, f. 1921 – USA ▭ Falk.

Williamson, *Mayme E.*, watercolourist, f. 1924 – USA ▭ Hughes.

Williamson, *Paul Broadwell*, painter, * 11.1.1895 New York, l. 1947 – USA ▭ Falk.

Williamson, *Peter*, copper engraver, f. about 1660, l. about 1680 – GB ▭ ThB XXXVI.

Williamson, *Robert (1623)* (Williamson, Robert (senior)), goldsmith, f. 1623, † 1667 – GB ▭ ThB XXXVI.

Williamson, *Robert Chisholm*, painter, f. 1885, l. 1887 – GB ▭ McEwan.

Williamson, *Samuel (1792)*, landscape painter, marine painter, * 1792 Liverpool, † 7.6.1840 Liverpool – GB ▭ Grant; Mallalieu; ThB XXXVI.

Williamson, *Samuel (1796)*, silversmith, f. about 1796 – USA ▭ ThB XXXVI.

Williamson, *Shirley*, painter, artisan, * New York, f. 1904 – USA ▭ Falk; Hughes.

Williamson, *Stan*, painter, calligrapher, book designer, * 1911 Chicago (Illinois) – USA ▭ Dickason Cederholm.

Williamson, *Sue*, artist, * 1942 Lichfield (Staffordshire) – ZA, GB ▭ ArchAKL.

Williamson, *Ten Broeck* (Mistress) → **Williamson**, *Elizabeth Dorothy*

Williamson, *Thomas (1740)*, silversmith, f. about 1740 – IRL ▭ ThB XXXVI.

Williamson, *Thomas (1800)*, copper engraver, etcher, f. about 1800, l. about 1832 – GB ▭ Lister; ThB XXXVI.

Williamson, *Thomas George*, master draughtsman, * about 1758, † 1817 – GB ▭ Houfe.

Williamson, *Thomas Roney*, architect, * 30.10.1852 West Chester (Pennsylvania), † 12.9.1896 – USA ▭ Tatman/Moss.

Williamson, *W.*, painter, f. 1852, l. 1862 – GB ▭ Wood.

Williamson, *W. H. (1853)* (Williamson, W. H.), painter, f. 1853, l. 1875 – GB ▭ Wood.

Williamson, *W. H. (1893)*, painter, f. 1893, l. 1900 – GB ▭ McEwan.

Williamson, *W. M.*, watercolourist, f. 1868, l. 1873 – GB ▭ Mallalieu.

Williamson, *William (1829)*, engraver, * about 1829 Pennsylvania, l. 1850 – USA ▭ Groce/Wallace.

Williamson, *William (1865)*, architect, * 1865, † 1927 – USA ▭ Tatman/Moss.

Williamson, *William (1868)*, architect, f. 1868 – GB ▭ DBA.

Williamson, *William Kilgour*, animal painter, master draughtsman, * about 1828, † 1856 – GB ▭ McEwan.

Williamson-Bell, *James*, bird painter, * 25.9.1938 Tynemouth – GB ▭ Lewis.

Williard, *Adolf*, architect, * 11.11.1832 Karlsruhe, † 26.2.1923 Karlsruhe – D ▭ ThB XXXVI.

Williard, *Hans Anton*, architectural painter, watercolourist, master draughtsman, lithographer, landscape painter, * 21.2.1832 Dresden, † 13.5.1867 Dresden – D ▭ ThB XXXVI.

Williard, *Johann Anton*, master draughtsman, lithographer, * 29.3.1807 Ettlingen, † about 1898 Dresden (?) – D ▭ ThB XXXVI.

Williaret, *Anthoni* → **Williarts**, *Anthoni*

Williarts, *Anthoni*, goldsmith, * 1583 Antwerpen, † 1644 Frankfurt (Main) – D, NL ▭ ThB XXXVI; Zülch.

Willibrord, *Pater* → **Verkade**, *Jan*

Willich, *Cäsar* (Willich, Cäsar Karl), painter of nudes, portrait painter, * 11.11.1825 Frankenthal (Pfalz), † 15.7.1886 or 16.7.1886 München – D, I ▭ Brauksiepe; Münchner Maler IV; ThB XXXVI.

Willich, *Cäsar Karl* (Brauksiepe) → **Willich**, *Cäsar*

Willich, *Ludwig Wilhelm* → **Willich**, *Wilhelm*

Willich, *Melchisedech*, goldsmith, f. 1598, † 1607 – D ▭ Seling III.

Willich, *Wilhelm*, portrait painter, miniature painter, f. before 1812, l. 1820 – D ▭ ThB XXXVI.

Willick, *Fr.*, goldsmith, f. about 1735 – B, NL ▭ ThB XXXVI.

Willie, *John* → **Coutts**, *John Alexander Scott*

Willie, *W. L.*, etcher (?), f. 1889, l. 1900 – GB ▭ Lister.

Willielmus, illuminator, f. 1201 – GB ▭ Bradley III.

Willietz, *L.*, caricaturist, lithographer, f. 1855 – PE ▭ EAAm III.

Willig, *Ernst Franz*, painter, * 21.5.1880 Wien, † before 8.5.1945 – A ▭ Fuchs Maler 19.Jh. Erg.-Bd II.

Willig, *Eva*, painter, * 1.3.1923 Aachen, † 5.3.1979 Berlin – D ▭ Hagen.

Willig, *Stephan*, cabinetmaker, f. 1580 – A ▭ ThB XXXVI.

Willige, *Anthonis van der* (Waller) → **Willigen**, *Anthonis Pietersz. van der*

Willige, *W. van der*, wood engraver, f. 1840 – NL ▭ Waller.

Willigen, *Adriaan van der*, master draughtsman, * 12.5.1766 Rotterdam, † 17.1.1841 Haarlem – NL ▭ ThB XXXVI.

Willigen, *Anthonis Pietersz. van der* (Willige, Anthonis van der), medalist, stamp carver, goldsmith, copper engraver, * before 21.4.1591 Zierikzee, † about 1634 or 1635 or about 1640 – NL ▭ ThB XXXVI; Waller.

Willigen, *Christina Abigael van der* (Willigen, Christine Abichaël van der; Willigen, Christine van der), flower painter, landscape painter, master draughtsman, watercolourist, etcher, * 7.5.1850 Haarlem (Noord-Holland), † 1.8.1931 or 1932 Laren (Noord-Holland) – NL ▭ Scheen II; ThB XXXVI; Vollmer VI; Waller.

Willigen, *Christine van der* (Vollmer VI) → **Willigen**, *Christina Abigael van der*

Willigen, *Christine Abichaël van der* (ThB XXXVI) → **Willigen,** *Christina Abigael van der*

Willigen, *Claes Jansz. van der,* landscape painter, * about 1630 Rotterdam, † 23.9.1676 Rotterdam – NL ⌑ Bernt III; ThB XXXVI.

Willigen, *Cornelia Anna Clarade,* watercolourist, * 15.2.1911 Rotterdam (Zuid-Holland) – NL ⌑ Scheen II.

Willigen, *Kedi van der* → **Willigen,** *Kees Lodewijk Marie van der*

Willigen, *Kees de,* painter, master draughtsman, etcher, architect, sculptor, * 4.11.1915 Den Haag (Zuid-Holland) – NL, D, RI, SGP, T ⌑ Scheen II.

Willigen, *Kees Lodewijk Marie van der,* watercolourist, master draughtsman, etcher, sculptor, linocut artist, woodcutter, zincographer, * 25.6.1942 Terneuzen (Zeeland) – NL ⌑ Scheen II.

Willigen, *Pieter van der,* still-life painter, portrait painter, landscape painter, * 1635 Bergen-op-Zoom, † 8.6.1694 Antwerpen – B, NL ⌑ Bernt III; Pavière I; ThB XXXVI.

Willigen, *Volkert van der* → **Willigen,** *Volkert Simon Maarten van der*

Willigen, *Volkert Simon Maarten van der,* painter, master draughtsman, * 30.12.1939 Goes (Zeeland) – NL ⌑ Scheen II.

Willik, *Gerry Toos van der,* mosaicist, glass artist, * 23.4.1931 Amsterdam (Noord-Holland) – NL ⌑ Scheen II.

Willikens, *Ben* → **Willikens,** *Günther Eberhard*

Willikens, *Günther Eberhard,* painter, * 1939 – D ⌑ Nagel.

Willimann, *Alfred,* poster artist, typeface artist, * 26.2.1900 Zürich, † 17.1.1957 – CH ⌑ Brun IV; ThB XXXVI; Vollmer V.

Willimann, *Leonhard* (Brun III) → **Wellimann,** *Leonhard*

Willimann, *Michael,* locksmith, † 1818 Brig – CH ⌑ Brun III.

Willimann Ratera, *Joana i Montserrat,* still-life painter, flower painter, f. 1951 – E ⌑ Ráfols III.

Willime, *Johannes,* painter, f. 1720, † 7.5.1730 Pest – H ⌑ ThB XXXVI.

Willing, *Albert Paul* (Falk) → **Willis,** *Albert Paul*

Willing, *Anna M.,* painter, designer, artisan, * 25.12.1881 Warwick (New York), l. 1947 – USA ⌑ Falk.

Willing, *Charles,* architect, * 17.11.1884 Philadelphia, † 4.7.1963 – USA ⌑ Tatman/Moss.

Willing, *Georg,* porcelain painter, f. 1908 – D ⌑ Neuwirth II.

Willing, *J. G.* (Mistress) → **Gillespie,** *Jessie*

Willing, *James Edgar,* architect, * 29.8.1875 Philadelphia (Pennsylvania), † 27.1.1963 – USA ⌑ Tatman/Moss.

Willing, *John Thompson* (Willing, John Thomson), painter, graphic artist, * 5.8.1860 Toronto, l. 1927 – CDN, USA ⌑ Falk; Harper; ThB XXXVI.

Willing, *John Thomson* (Falk; Harper) → **Willing,** *John Thompson*

Willing, *Nicolaes (1640),* painter, * about 1640 Den Haag, † 29.3.1678 Berlin – NL, D ⌑ ThB XXXVI.

Willing, *Victor,* painter, * 1928 Alexandria, † 1988 – GB, P ⌑ DA XXVI; Spalding; Windsor.

Willinges, *Johann,* painter, master draughtsman, * about 1560 Oldenburg, † 14.8.1625 or 24.8.1625 Lübeck – D ⌑ DA XXXIII; Feddersen; ThB XXXVI.

Willingh, *Nicolaes* → **Willing,** *Nicolaes* (1640)

Willings, *Arnold,* painter, graphic artist, * 1899 Schwelm (Westfalen), l. before 1968 – D ⌑ KüNRW V.

Willings, *Nicolaes* → **Willing,** *Nicolaes* (1640)

Willink, *A. C.* (Mak van Waay) → **Willink,** *Albert Carel*

Willink, *Albert Carel* (Willink, A. C.), painter of nudes, landscape painter, portrait painter, woodcutter, linocut artist, watercolourist, * 7.3.1900 Amsterdam (Noord-Holland), † 19.10.1983 Amsterdam (Noord-Holland) – NL, D ⌑ DA XXXIII; Mak van Waay; Scheen II; ThB XXXVI; Vollmer V; Waller.

Willink, *Anna Martina Klein,* graphic designer, * 25.3.1942 Pengalengan – RI, NL ⌑ Scheen II.

Willink, *Carel* → **Willink,** *Albert Carel*

Willink, *Catharina,* painter (?), f. about 1884 – NL ⌑ Scheen II.

Willink, *H. G.,* painter, f. 1877, l. 1888 – GB ⌑ Wood.

Willink, *Herman Angelkot,* painter, * 29.9.1809 Amsterdam (Noord-Holland), † 14.6.1844 Amsterdam (Noord-Holland) – NL ⌑ Scheen II.

Willink, *J.* → **Willink,** *Wouter Eduard Johan*

Willink, *J.,* miniature painter, f. before 25.10.1960 – GB ⌑ Foskett.

Willink, *Johan* (ThB XXXVI) → **Willink,** *Wouter Eduard Johan*

Willink, *Klaas,* wood engraver, † before 8.5.1754 Amsterdam – NL ⌑ Waller.

Willink, *Lucas,* flower painter, master draughtsman, * 28.9.1812 Amsterdam (Noord-Holland), † 17.3.1889 Amsterdam (Noord-Holland) – NL ⌑ Scheen II.

Willink, *M.,* painter, sculptor, f. before 1944 – NL ⌑ Mak van Waay.

Willink, *M. E. J.,* landscape painter, still-life painter, master draughtsman, f. 1927 – NL ⌑ Scheen II (Nachtr.).

Willink, *William Edward,* architect, * 17.3.1856 Tranmere (Merseyside), † 19.3.1924 – GB ⌑ DBA; Gray.

Willink, *Wouter Ed. Johan* → **Willink,** *Wouter Eduard Johan*

Willink, *Wouter Eduard Johan* (Willink, Johan), etcher, flower painter, landscape painter, master draughtsman, * 1.9.1867 Amsterdam (Noord-Holland), † 28.3.1945 Zeist (Utrecht) – NL ⌑ Mak van Waay; Scheen II; ThB XXXVI; Waller.

Willink Jansz, *L.* → **Willink,** *Lucas*

Willink Wilhelmszoon, *Jan Abraham,* landscape painter, * 12.7.1812 Amsterdam (Noord-Holland), † 10.7.1887 Driebergen (Utrecht) – NL ⌑ Scheen II.

Willins, *Edward Preston,* architect, f. 2.1870, † 1889 – GB ⌑ DBA.

Williormet Philioma → **Villaumet,** *Jacob* (1676)

Williot, *Albert* (ThB XXXVI; Vollmer V) → **Williot,** *Albert Jean*

Williot, *Albert Jean* (Williot, Albert), portrait painter, landscape painter, * 9.3.1902 Neuilly-sur-Seine (Hauts-de-Seine) – F ⌑ Bénézit; Edouard-Joseph III; ThB XXXVI; Vollmer V.

Williot, *Louis Auguste,* landscape painter, * 29.3.1829 St-Quentin, † 13.10.1865 Moret-sur-Loing – F ⌑ ThB XXXVI.

Willirz, *Francois de* → **Villie,** *Francois de*

Willis (1797), painter, f. 1797, l. 1803 – GB ⌑ Grant; Waterhouse 18.Jh..

Willis (1818), landscape painter, f. 1818 – GB ⌑ Grant.

Willis (1839), miniature painter, f. 1839, l. 1843 – GB ⌑ Foskett.

Willis, *Albert Paul* (Willing, Albert Paul), landscape painter, * 15.11.1867 Philadelphia (Pennsylvania), l. 1933 – USA ⌑ Falk; ThB XXXVI.

Willis, *Alice M.,* watercolourist, * 24.8.1888 St. Louis (Missouri), l. 1917 – USA ⌑ Falk.

Willis, *Beverly,* architect, * 17.2.1928 Tulsa (Oklahoma) – USA ⌑ DA XXXIII.

Willis, *Browne,* master draughtsman, * 1682 Blandford (Dorset), † 1760 Oxford – GB ⌑ ThB XXXVI.

Willis, *Edmund Aylburton,* animal painter, landscape painter, * 12.10.1808 Bristol, † 3.2.1899 Brooklyn (New York) – USA ⌑ EAAm III; Falk; Groce/Wallace; ThB XXXVI.

Willis, *Edmund R.,* landscape painter, f. 1847, l. 1851 – GB ⌑ Grant; Wood.

Willis, *Edward,* woodcutter, f. 1801 – GB ⌑ Lister.

Willis, *Edwin T.,* architect, f. 1887, l. 1890 – USA ⌑ Tatman/Moss.

Willis, *Eola,* painter, artisan, * Dalton (Georgia), f. 1902 – USA ⌑ Falk.

Willis, *Ethel Mary,* etcher, miniature painter, * 1874 London, l. 1935 – GB ⌑ Foskett; Lister; ThB XXXVI; Wood.

Willis, *Frank (1848),* architect, * England, f. 1848, l. 1856 – USA ⌑ Tatman/Moss.

Willis, *Frank (1865)* (Willis, Frank), etcher, engraver, * 15.11.1865 Windsor (Berkshire), † 4.8.1932 Windsor (Berkshire) – GB ⌑ Lister; ThB XXXVI; Wood.

Willis, *Frederick,* artist, * about 1824 England, l. 1860 – USA ⌑ Groce/Wallace.

Willis, *G. W.* (Grant) → **Willis,** *George William*

Willis, *George B.,* topographer, f. 1817 – GB, CDN ⌑ Harper.

Willis, *George William* (Willis, G. W.), painter, f. 1845, l. 1869 – GB ⌑ Grant; Wood.

Willis, *Henry Brittan (1810)* (Willis, Henry Brittan), landscape painter, animal painter, lithographer, master draughtsman, * 1810 Bristol (Avon), † 17.1.1884 London – GB ⌑ Grant; Lister; Mallalieu; ThB XXXVI; Wood.

Willis, *Henry Brittan (1855)* (Willis, Henry Brittan)), painter, f. 1855 – GB ⌑ Wood.

Willis, *Ian Robert,* book illustrator, bird painter, * 18.3.1944 Hexham – GB ⌑ Lewis.

Willis, *Iris I.,* miniature painter, f. 1910 – GB ⌑ Foskett.

Willis, *J.,* steel engraver, f. 1846 – GB ⌑ Lister.

Willis, *J. B.,* master draughtsman, f. 1908 – GB ⌑ Houfe.

Willis, *J. Cole,* painter, f. 1866, l. 1867 – GB ⌑ Wood.

Willis, *J. H.* (Bradshaw 1911/1930; Bradshaw 1931/1946; Bradshaw 1947/1962) → **Willis,** *John Henry*

Willis, *James*, portrait painter, f. 1877
– USA ⊠ Hughes.

Willis, *James Herbert*, architect, † before
22.12.1950 – GB ⊠ DBA.

Willis, *John (1810)*, artist, * about
1810 New Jersey, l. 1860 – USA
⊠ Groce/Wallace.

Willis, *John (1822)*, painter, * Wexford,
f. 1822, † 24.2.1836 Wexford – IRL
⊠ Strickland II; ThB XXXVI.

Willis, *John (1828)*, architectural painter,
f. 1828, l. 1852 – GB ⊠ Grant;
ThB XXXVI; Wood.

Willis, *John Henry* (Willis, J. H.),
figure painter, portrait painter,
landscape painter, * 9.10.1887
Tavistock (Devonshire), l. before
1961 – GB ⊠ Bradshaw 1911/1930;
Bradshaw 1931/1946;
Bradshaw 1947/1962; ThB XXXVI;
Vollmer V.

Willis, *Katharina*, portrait painter, f. 1893,
l. 1898 – GB ⊠ Wood.

Willis, *Katherine*, painter, f. 1901 – USA
⊠ Falk.

Willis, *Lucy*, painter, * 1954 – GB
⊠ Spalding.

Willis, *P.*, bird painter, portrait miniaturist,
portrait painter, flower painter, still-
life painter, f. 1800, l. 1825 – GB
⊠ Foskett; Pavière III.1.

Willis, *P. J.*, marine painter, f. 1866,
l. before 1982 – USA ⊠ Brewington.

Willis, *Patty*, painter, lithographer,
designer, sculptor, artisan, * 20.9.1879
Summit Point (West Virginia), l. 1947
– USA ⊠ Falk.

Willis, *Ralph Troth*, etcher, fresco
painter, sculptor, illustrator, * 1.3.1876
Leesylvania (Virginia), l. 1940 – USA
⊠ Falk; Hughes.

Willis, *Richard*, painter, * 1.2.1924
London – GB ⊠ Vollmer VI.

Willis, *Richard Henry Albert*, sculptor,
artisan, enamel artist, glass painter,
carver, * 5.7.1853 Dingle (County
Kerry) or Cork, † 15.8.1905
Ballinskelligs (Kerry) – GB, IRL
⊠ Mallalieu; Strickland II; ThB XXXVI;
Wood.

Willis, *Robert*, painter, f. 1942 – USA
⊠ Dickason Cederholm.

Willis, *Rosa MacDonald*, flower painter,
* 1866 Newport, † 1960 Victoria
(British Columbia) – CDN ⊠ Harper.

Willis, *Rosamund*, painter, f. 1964 – GB
⊠ McEwan.

Willis, *Samuel William Ward*, sculptor,
* 1870 London – GB ⊠ ThB XXXVI.

Willis, *Thomas*, marine painter,
* 1850, † 1912 New York – USA
⊠ Brewington; Falk.

Willis, *Thomas William*, architect, f. 1862,
l. 1908 – GB ⊠ DBA.

Willis, *Victor*, painter, f. 1983 – GB
⊠ Spalding.

Willis, *W. (1830)*, steel engraver, f. 1830,
l. 1849 – GB ⊠ Lister.

Willis, *W. (1845)* (Willis, W.), painter,
f. 1845, l. 1857 – GB ⊠ Wood.

Willis, *William (1861)*, topographer,
f. 1861 – CDN ⊠ Harper.

Willis, *William (1868)* (Willis, William),
architect, f. 1868, l. 1883 – GB
⊠ DBA.

Willis, *William H.*, landscape
painter, f. 1847, l. 1856 – USA
⊠ Groce/Wallace.

Willis, *William R.*, lithographer, f. 1838,
l. 1849 – USA ⊠ Groce/Wallace.

Willisch, *Walter*, painter, master
draughtsman, etcher, * 25.9.1936 Mörel
– CH ⊠ KVS; LZSK.

Willison, *George*, portrait painter,
* 1741 Edinburgh, † 4.1797 Edinburgh
– GB ⊠ McEwan; ThB XXXVI;
Waterhouse 18.Jh..

Willison, *Gertrude*, painter, artisan, f. 1910
– USA ⊠ Falk.

Willits, *Alice*, painter, illustrator, artisan,
* 1885 Illinois, l. 1910 – USA ⊠ Falk.

Willitts, *S. C.*, artist, f. 1840 – USA
⊠ Groce/Wallace.

Willius, *Johan*, goldsmith, f. 1670, l. 1681
– D ⊠ Zülch.

Willkomm, *Hans*, cabinetmaker,
f. about 1550, l. about 1553 – D
⊠ ThB XXXVI.

Willkommen, *Johan Adolf*, engraver,
* 1754, † 16.3.1804 Stockholm – S
⊠ SvKL V.

Willman (Willman, Jöns Ericsson),
painter, decorator, f. 1676, † 1705 –
S ⊠ SvKL V; ThB XXXVI.

Willman, *Anna Carolina* → **Böhme**, *Anna
Carolina*

Willman, *Carl* → **Willman**, *Carl Johan
August*

Willman, *Carl Johan August*, painter,
* 13.2.1815 Stockholm, † 15.2.1860
Stockholm – S ⊠ SvKL V.

Willman, *Jöns Ericsson* (SvKL V) →
Willman

Willman, *Joseph G.*, painter, f. 1901
– USA ⊠ Falk.

Willman, *Nils* → **Willman**, *Nils August*

Willman, *Nils August*, engraver, * 1846
Stockholm, † 1890 Philadelphia – S,
USA ⊠ SvKL V.

Willmann, *Anna Elisabeth*, painter, f. 1683
– PL ⊠ ThB XXXVI.

Willmann, *Christian Peter* → **Willmann**,
Peter

Willmann, *Eduard*, copper engraver,
* 22.11.1820 Karlsruhe, † 11.11.1877
Karlsruhe – D, F ⊠ Mülfarth;
ThB XXXVI.

Willmann, *Joachim*, goldsmith, f. about
1580 – D ⊠ ThB XXXVI.

Willmann, *Joseph*, locksmith, f. 1818
– CH ⊠ ThB XXXVI.

Willmann, *Manfred*, photographer,
* 16.8.1952 Graz – A ⊠ List.

Willmann, *Michael (1630)* (DA XXXIII;
List) → **Willmann**, *Michael Lukas
Leopold*

Willmann, *Michael (1818)*, locksmith,
† 1818 Brig – CH ⊠ ThB XXXVI.

Willmann, *Michael Leopold*, painter,
* 1630 or 17.11.1669 (Kloster)
Leubus or Královec, † 30.8.1706
(Kloster) Leubus – PL ⊠ ThB XXXVI;
Toman II.

Willmann, *Michael Lukas Leopold*
(Willmann, Michael (1630)), painter,
etcher, * before 27.9.1630 Königsberg,
† 26.8.1706 (Kloster) Leubus – PL,
D ⊠ DA XXXIII; ELU IV; List;
ThB XXXVI.

Willmann, *Peter*, painter, f. 1623,
† 12.1665 – RUS, D ⊠ ThB XXXVI.

Willmann, *Rodolphe-Bernard*
(Bauer/Carpentier VI) → **Willmann**,
Rudolf Bernhard

Willmann, *Rudolf Bernhard* (Willmann,
Rodolphe-Bernard), still-life painter,
* 23.12.1868 Straßburg, † 28.6.1919
München – D ⊠ Bauer/Carpentier VI;
Münchner Maler IV; ThB XXXVI.

Willmann, *Tobias*, painter, * 1624,
† before 4.9.1702 Liegnitz – PL, D
⊠ ThB XXXVI.

Willmann, *Wilhelm*, portrait painter,
f. about 1842, l. about 1848 – D
⊠ ThB XXXVI.

Willmans, history painter, f. 1786 – D
⊠ ThB XXXVI.

Willmarth, *Arthur F.*, illustrator,
cartoonist, f. 1898 – USA ⊠ Falk.

Willmarth, *Elizabeth J.*, painter, f. 1901
– USA ⊠ Falk.

Willmarth, *Kenneth L.*, painter, illustrator,
f. 1932 – USA ⊠ Falk.

Willmarth, *William A.*, designer,
* 20.11.1898 Chicago (Illinois), l. 1940
– USA ⊠ Falk.

Willmasser, *Joh. Friedrich*, painter,
* about 1700, † 1754 Frankfurt (Main)
– D ⊠ ThB XXXVI.

Willmer, *Joh. Franz* → **Willemart**, *Joh.
Franz*

Willmes, *Engelbert*, portrait painter, etcher,
* 1786 Köln, † 7.11.1866 Köln – D
⊠ Merlo; ThB XXXVI.

Willmore, *Arthur*, copper engraver,
* 6.6.1814 Birmingham, † 3.11.1888
London – GB ⊠ Lister; ThB XXXVI.

Willmore, *Edward* → **Wellmore**, *Edward*

Willmore, *Edward C.* → **Wellmore**,
Edward

Willmore, *James Tibbitts*, copper engraver,
steel engraver, * 15.9.1800 Bristnald's
End (Birmingham) or Handsworth
(Birmingham) or Erdington, † 12.3.1863
London – GB ⊠ Lister; ThB XXXVI.

Willmore, *Joseph*, goldsmith,
f. about 1810, l. about 1815 – GB
⊠ ThB XXXVI.

Willmore, *Michael* → **MacLiammóir**,
Mícheál

Willmott, *Ernest* (DBA; Gray) → **Sloper**,
Ernest Willmott

Willmyr, *Arne* → **Willmyr**, *Karl Arne*

Willmyr, *Karl Arne*, painter, * 9.5.1917
Färgaryd – S ⊠ SvKL V.

Willnat, *Wolfgang*, cartoonist, caricaturist,
* 1940 Berlin – D ⊠ Flemig.

Willner, *Monica* → **Willner**, *Ruby Monica
Birgitta*

Willner, *Ruby Monica Birgitta*, painter,
sculptor, * 18.4.1941 Göteborg – S
⊠ SvKL V.

Willner, *William Ewart*, painter,
designer, architect, * 15.5.1898 Duluth
(Minnesota), l. 1947 – USA ⊠ Falk.

Willnow, *Theodor*, still-life painter, genre
painter, f. about 1838, l. about 1840
– D ⊠ ThB XXXVI.

Willo → **Rall**, *Willo*

Willoch, *Herman*, painter, master
draughtsman, * 27.6.1902 Alversund
(Bergen), † 11.2.1968 Bærum – N
⊠ NKL IV.

Willoch, *Kirsten* → **Willoch**, *Kirsten
Emile Emerenze Biørn*

Willoch, *Kirsten Emile Emerenze Biørn*,
painter, textile artist, * 5.11.1900
Kristiania – N ⊠ NKL IV.

Willock, *Annie M.*, painter, f. 1893,
l. 1902 – GB ⊠ McEwan.

Willock, *Richard*, architect, f. 1888,
l. 1909 – GB ⊠ DBA.

Willocks, *Elizabeth M.*, flower painter,
still-life painter, f. 1971 – GB
⊠ McEwan.

Willö, *Per-Erik*, sculptor, * 7.4.1921 Husie
– S ⊠ Konstlex.; SvK; SvKL V.

Willommet, *Pierre (1658)* (Willommet, Pierre (1)), engineer, topographer, * before 13.1.1658 Payerne, † before 1719 – CH ☞ Brun III.

Willoner, *Eugen,* painter, * 26.9.1867 Szob, l. 10.10.1929 – A ☞ Fuchs Maler 19.Jh. Erg.-Bd II.

Willoqueaux, *Ernest-Joseph,* architect, * 1882 Flers, l. 1906 – F ☞ Delaire.

Willott, *S.,* landscape painter, f. 1872, l. 1874 – GB ☞ Wood.

Willoughby, *Alice Estelle,* painter, * Groton (Connecticut), † 28.10.1924 Washington (District of Columbia) – USA ☞ Falk.

Willoughby, *Althea,* book illustrator, tile painter, decorator, woodcutter, f. 1929 – GB ☞ Peppin/Micklethwait.

Willoughby, *Edward C. H.,* landscape painter, f. 1859 – USA ☞ Groce/Wallace.

Willoughby, *Esther,* portrait painter, etcher, * Croydon, f. before 1934, l. before 1961 – GB ☞ Vollmer V.

Willoughby, *G.,* sculptor, * about 1767 Malton (?), † 1835 – GB ☞ Gunnis.

Willoughby, *G. R.,* architect, f. 1868 – GB ☞ DBA.

Willoughby, *George Harry,* architect, * 4.12.1859 Stockport (Manchester), l. 13.3.1893 – GB ☞ DBA.

Willoughby, *George Rivis* (Colvin) → **Rivis,** *George*

Willoughby, *James,* porcelain painter, gilder, * about 1844, l. after 1860 – GB ☞ Neuwirth II.

Willoughby, *John (1794),* portrait painter, landscape painter, * 1794 Hull, † 1831 Hull – GB ☞ Brewington; Grant; Turnbull.

Willoughby, *John (1842),* landscape painter, f. 1842 – GB ☞ Grant.

Willoughby, *John Rivis,* architect, f. 1833, l. 1838 – GB ☞ Colvin.

Willoughby, *Robert,* marine painter, * 1768 Hull, † 1843 Hull – GB ☞ Brewington; Grant; Harper; Turnbull.

Willoughby, *Thomas,* architect, f. 14.2.1842, † 21.4.1865 – GB ☞ DBA.

Willoughby, *Trevor,* painter, * 1926 – GB ☞ Spalding.

Willoughby, *Vera,* book illustrator, watercolourist, poster artist, decorator, * Ungarn, f. 1904 – GB ☞ Houfe; Peppin/Micklethwait; Vollmer V.

Willoughby, *W.,* sculptor, f. 1798 – GB ☞ Gunnis.

Willoughby, *Walter,* porcelain painter, f. 1857 – GB ☞ Neuwirth II.

Willoughby de Eresby (Lady) → **Eresby,** *Eloise L. Breese de*

Willoughby of Howden, *W.* → **Willoughby,** *W.*

Willoughby of Malton, *G.* → **Willoughby,** *G.*

Willoughby-Williams, *John* → **Williams,** *John Willoughby*

Willox, *Jeannie B.,* painter, f. 1894, l. 1902 – GB ☞ McEwan.

Willrich, *Wolfgang,* figure painter, * 31.3.1897 Göttingen, † 18.10.1948 Göttingen – D ☞ Davidson II.2; ThB XXXVI; Vollmer V.

Willroider, *Josef,* landscape painter, etcher, * 16.6.1838 Villach, † 12.6.1915 München – D, A ☞ Fuchs Maler 19.Jh. IV; List; Münchner Maler IV; ThB XXXVI.

Willroider, *Ludwig,* landscape painter, genre painter, etcher, * 11.1.1845 Villach, † 22.5.1910 Bernried – D, A ☞ Fuchs Maler 19.Jh. IV; Münchner Maler IV; Ries.

Wills (1741), miniature painter, f. about 1741 – GB ☞ Foskett.

Wills (1774), flower painter, f. 1774 – GB ☞ Pavière II; Waterhouse 18.Jh..

Wills (1889) (Wills), painter, * Kanada, f. 1889 – CDN ☞ Harper.

Wills, *Charles,* painter, f. 1932 – USA ☞ Hughes.

Wills, *Edgar W.,* genre painter, landscape painter, f. 1874, l. 1893 – GB ☞ Wood.

Wills, *F.,* painter, f. 1842, l. 1845 – GB ☞ Wood.

Wills, *Ferelyt,* sculptor, pastellist, master draughtsman, * 15.8.1916 London – GB ☞ Vollmer VI.

Wills, *Frank,* architect, * about 1800 Exeter (Devonshire), † 23.4.1857 Montreal (Quebec) – GB, CDN, USA ☞ DA XXXIII; EAAm III.

Wills, *Frank Reginald Gould,* architect, * 6.12.1866 Exeter, † 3.3.1953 – GB ☞ DBA.

Wills, *Frank William,* architect, * 17.8.1852 Bristol, † 26.3.1932 Clifton (Bristol) – GB ☞ DBA.

Wills, *Franz Hermann,* graphic artist, * 16.2.1903 Solingen – D ☞ Vollmer V.

Wills, *Helen Newington* (Hughes) → **Moody,** *Helen Wills*

Wills, *Herbert Winkler,* architect, * 1864, † 1937 – GB, USA ☞ DBA; Gray.

Wills, *Inigo,* bookplate artist, f. 1760, l. 1780 – GB ☞ ThB XXXVI.

Wills, *J. R.,* engraver, f. 1849 – USA ☞ Groce/Wallace.

Wills, *James Rev.* (Waterhouse 18.Jh.) → **Wills,** *James*

Wills, *James* (Wills, James Rev.), painter, f. 1740, † 1777 – GB ☞ ThB XXXVI; Waterhouse 18.Jh..

Wills, *John (1794),* master draughtsman, f. 1794 – CDN ☞ Harper.

Wills, *John (1846),* architect, * 1846 Kingsbridge (Devonshire), † 1906 – GB ☞ Brown/Haward/Kindred.

Wills, *John Whyte,* sculptor, f. 1923 – GB ☞ McEwan.

Wills, *Mary Motz,* painter, * Wytheville (Virginia), f. 1940 – USA ☞ Falk.

Wills, *Thomas Alex. Dodd* (Wills, Thomas Alexander Dodd), landscape painter, watercolourist, * 30.4.1873 London, † 10.1932 – GB ☞ Vollmer V; Wood.

Wills, *Thomas Alexander Dodd* (Wood) → **Wills,** *Thomas Alex. Dodd*

Wills, *Trenwith,* architect, * 14.2.1891, l. before 1961 – GB ☞ Vollmer V.

Wills, *W.,* sculptor, f. before 1856, l. 1884 – GB ☞ ThB XXXVI.

Wills, *William Gorman,* portrait painter, * 28.1.1828 Blackwell Lodge (Kilkenny), † 13.12.1891 London – GB, IRL ☞ Strickland II; ThB XXXVI; Wood.

Willsdon, painter, † 12.7.1760 – GB ☞ Waterhouse 18.Jh..

Willsdorf, *Christian Friedrich* → **Wilsdorf,** *Christian Friedrich*

Willshaw, *J.,* fruit painter, f. 1864, l. 1866 – GB ☞ Pavière III.2; Wood.

Willsher → **Willsher,** *James*

Willsher, *Brian,* sculptor, * 1930 Catford (London) – GB ☞ Spalding.

Willsher, *James,* architect, f. before 1893 – GB ☞ Brown/Haward/Kindred.

Willsher-Martel, *Joan* → **Martel,** *Joan Frances*

Willshire, *Raymond,* architect, f. 1802, † 10.12.1857 – GB ☞ Colvin.

Willshire, *William Hughes,* painter of interiors, landscape painter, f. 1835, l. 1836 – GB ☞ McEwan.

Willsie, *Addie G.,* painter, f. 1924 – USA ☞ Falk.

Willson, *Alexander,* copper engraver, architect, f. 1761 – GB ☞ Colvin.

Willson, *Beckles,* painter, f. 1894 – GB ☞ Houfe.

Willson, *Daniel William,* sculptor, f. 1824, l. 1834 – GB ☞ Gunnis.

Willson, *E. B.,* flower painter, f. 1876 – CDN ☞ Harper.

Willson, *E. Dorothy,* painter, f. 1900 – GB ☞ Wood.

Willson, *Edith Derry,* painter, graphic artist, * 20.1.1899 Denver (Colorado), l. 1931 – USA ☞ Falk.

Willson, *Edmund Russell* (Willson, Edouard-Russell), architect, * 21.4.1856 West Roxbury (Massachusetts) or Boston, † 9.9.1906 Providence (Rhode Island) – USA ☞ Delaire; ThB XXXVI.

Willson, *Edouard* → **Willson,** *Edmund Russell*

Willson, *Edouard-Russell* (Delaire) → **Willson,** *Edmund Russell*

Willson, *Edward James,* architect, * 21.6.1787 Lincoln (Lincolnshire), † 8.9.1854 Lincoln (Lincolnshire) – GB ☞ Colvin; DBA; ThB XXXVI.

Willson, *Frederick,* cartoonist, f. 1881, l. 1896 – CDN ☞ Harper.

Willson, *Graeme,* painter, * 1951 Yorkshire – GB ☞ Spalding.

Willson, *Harry,* veduta painter, lithographer, landscape painter, architect(?), f. before 1813, l. 1852 – GB ☞ Grant; Houfe; Johnson II; Lister; Mallalieu; ThB XXXVI; Wood.

Willson, *James Kennett,* watercolourist, f. 1832, † 1881 – GB ☞ Mallalieu.

Willson, *James Mallery* (Willson, James Mallory), painter, etcher, * 28.12.1890 Kissimmee (Florida), l. 1947 – USA ☞ Falk; ThB XXXVI.

Willson, *James Mallory* (Falk) → **Willson,** *James Mallery*

Willson, *John,* landscape painter, genre painter, f. 1894, l. 1900 – CDN ☞ Harper.

Willson, *John J.,* sports painter, landscape painter, * 2.6.1836 Leeds, † 1903 Leeds – GB ☞ Houfe; ThB XXXVI; Turnbull; Wood.

Willson, *Joseph,* cameo engraver, die-sinker, sculptor, * 1825 Canton (New York), † 8.9.1857 New York – USA ☞ EAAm III; Groce/Wallace.

Willson, *Margaret,* landscape painter, flower painter, f. 1888, l. 1902 – GB ☞ Turnbull; Wood.

Willson, *Martha Buttrick* (ThB XXXVI) → **Day,** *Martha Buttrick Willson*

Willson, *Mary Ann,* watercolourist, f. 1801 – USA ☞ Groce/Wallace.

Willson, *Matthew (1814)* (Foskett) → **Wilson,** *Matthew (1814)*

Willson, *Richard,* master draughtsman, f. 1822, † about 1824 Poona – GB ☞ Mallalieu.

Willson, *Richard Kennett,* watercolourist, f. 1850, † 1877 – GB ☞ Mallalieu.

Willson, *Robert,* glass artist, painter, * 28.5.1912 Mertzon (Texas) – USA ☞ WWCGA.

Willson, *Rosalie A.,* painter, f. 1927 – USA ▭ Falk.

Willson, *Terry,* graphic artist, * 1948 – GB ▭ Spalding.

Willson, *Thomas,* architect, * about 1780, l. 1835 – GB ▭ Colvin; ThB XXXVI.

Willson, *Thomas John,* architect, * 1824, † 1903 – GB ▭ Brown/Haward/Kindred; Colvin.

Willson, *William,* cabinetmaker, architect, * 1745, † 1827 – GB ▭ Colvin.

Willuda, *Max,* landscape painter, * 7.3.1889 Okrongeln (Ost-Preußen), † 1959 München – D ▭ Vollmer V.

Willums, *Olaf* (Willums, Olaf Martinius; Willums, Olaf Abrahamsen), graphic artist, landscape painter, illustrator, * 25.4.1886 Porsgrunn, † 25.2.1967 Porsgrunn – N ▭ NKL IV; ThB XXXVI; Vollmer V.

Willums, *Olaf Abrahamsen* (ThB XXXVI) → **Willums,** *Olaf*

Willums, *Olaf Martinius* (NKL IV) → **Willums,** *Olaf*

Willums, *Signy,* painter, * 9.8.1879 Bjørnør, † 27.7.1959 Porsgrunn (?) – N ▭ NKL IV; ThB XXXVI.

Willumsen, *Berndt* → **Wilms,** *Berndt*

Willumsen, *Bode* (Willumsen, Bode Bertel Willum), sculptor, ceramist, painter, master draughtsman, * 6.3.1895 Kopenhagen, l. 1958 – DK ▭ DKL II; ThB XXXVI; Vollmer V.

Willumsen, *Bode Bertel Willum* (ThB XXXVI) → **Willumsen,** *Bode*

Willumsen, *Boye,* graphic artist, * 25.3.1927 – DK ▭ DKL II.

Willumsen, *Edith* (Willumsen, Edith Wilhelmine), sculptor, artisan, * 1.1.1875 Ålborg, l. before 1961 – DK, USA, F ▭ ThB XXXVI; Vollmer V.

Willumsen, *Edith Wilhelmine* (ThB XXXVI) → **Willumsen,** *Edith*

Willumsen, *Hans,* goldsmith, f. 10.2.1708, † about 1723 – DK ▭ Bøje II.

Willumsen, *J. F.* → **Willumsen,** *Jens Ferdinand*

Willumsen, *Jan* (Willumsen, Jan Björn), figure painter, portrait painter, * 20.1.1891 Paris, l. before 1961 – DK, E, F, GB ▭ ThB XXXVI; Vollmer V.

Willumsen, *Jan Björn* (ThB XXXVI) → **Willumsen,** *Jan*

Willumsen, *Jens Ferdinand,* painter, graphic artist, sculptor, ceramist, architect, * 7.9.1863 Kopenhagen, † 4.4.1958 Le Cannet (Cannes) – DK, F, USA ▭ DA XXXIII; DKL II; ELU IV; Neuwirth II; Schurr I; ThB XXXVI; Vollmer V.

Willumsen, *Juliette,* sculptor, * 20.4.1863 Kopenhagen, † 27.9.1949 Kopenhagen – DK ▭ ThB XXXVI; Vollmer V.

Willumsen, *Lars,* goldsmith, silversmith, * about 1737 Kopenhagen, † 1790 – DK ▭ Bøje I.

Willumsen, *Nicolai,* goldsmith, silversmith, f. 1693, † 1711 Kopenhagen – DK ▭ Bøje I.

Willumsen, *Peder,* goldsmith, f. 1683 – DK ▭ Bøje II.

Willumsen, *Urban J.,* painter, stage set designer, * 14.12.1919 Oslo – N ▭ NKL IV.

Willumsen, *Willum,* goldsmith, silversmith, f. 30.7.1694, † 1711 – DK ▭ Bøje I.

Willweber, *August Theodor,* architect, * 5.5.1817 Cuxhaven, † 10.9.1896 Hansfelde – D ▭ Rump; ThB XXXVI.

Willwerth, *Hubert* → **Wilwerth,** *Hubert*

Willyams, *Cooper Rev.* (Mallalieu) → **Willyams,** *Cooper*

Willyams, *Cooper* (Willyams, Cooper Rev.), master draughtsman, marine painter, illustrator, topographer, * 1762 Essex, † 17.7.1816 London – GB ▭ Brewington; Houfe; Mallalieu; ThB XXXVI.

Willyams, *Humphry J.,* marine painter, f. 1886, l. 1887 – GB ▭ Wood.

Willys, *Isaac,* watercolourist, f. 1810 – USA ▭ Brewington.

Wilm, *Eberhard,* painter, * 1.12.1866 (Gut) Nieder-Schellendorf (Schlesien), † 4.12.1935 Warmbrunn – D, PL ▭ ThB XXXVI.

Wilm, *Ferdinand Richard* → **Wilm,** *Richard*

Wilm, *Hubert,* painter, bookplate artist, illustrator, designer, * 17.11.1887 Kaufbeuren, † 27.4.1953 München – D ▭ Münchner Maler VI; Ries; ThB XXXVI; Vollmer V.

Wilm, *Johann Michael,* goldsmith, jeweller, * 20.1.1885 Dorfen (Ober-Bayern), l. before 1961 – D ▭ ThB XXXVI; Vollmer V.

Wilm, *Josef (1880),* goldsmith, jeweller, * 21.8.1880 Dorfen (Ober-Bayern), † 26.9.1924 Berlin – D ▭ ThB XXXVI.

Wilm, *Richard* (Wilms, Richard), goldsmith, jeweller, * 11.10.1880, l. before 1961 – D ▭ ThB XXXVI; Vollmer V.

Wilman, *Jöns Ericsson* → **Willman**

Wilmann, *Preben,* painter, etcher, * 10.12.1901 Vedbæk – DK ▭ ThB XXXVI; Vollmer V.

Wilmans, *Amalie,* flower painter, f. before 1834, l. 1848 – D ▭ ThB XXXVI.

Wilmar, *Joh. Franz* → **Willemart,** *Joh. Franz*

Wilmart, *Geo. Herman* (Bradley III) → **Wilmart,** *Georges Hermann*

Wilmart, *Georges Hermann* (Wilmart, Geo. Herman), calligrapher, miniature painter, copyist, f. 1623, l. 1687 – B, NL ▭ Bradley III; ThB XXXVI.

Wilmarth, *Euphemia* (Wilmarth, Euphemia B.), landscape painter, * 1848 or about 1856 New Rochelle (New York), † 20.7.1906 or 21.7.1906 Pasadena (California) – USA ▭ Falk; Hughes; ThB XXXVI.

Wilmarth, *Euphemia B.* (Falk; Hughes) → **Wilmarth,** *Euphemia*

Wilmarth, *Lemuel Everett,* genre painter, * 11.3.1835 or 11.11.1835 Attleboro (Massachusetts), † 11.11.1918 or 27.7.1918 Brooklyn (New York) – USA ▭ EAAm III; Falk; Groce/Wallace; ThB XXXVI.

Wilme, *John,* silversmith, f. 1740 – IRL ▭ ThB XXXVI.

Wilmer, *George,* painter, f. 1930 – USA ▭ Falk; Hughes.

Wilmer, *John,* carpenter, f. 1425, l. 1442 – GB ▭ Harvey.

Wilmer, *William A.,* engraver, die-sinker, * about 1820 (?), † about 1855 – USA ▭ Groce/Wallace; ThB XXXVI.

Wilmes, *Frank,* painter, artisan, * 4.10.1858 Cincinnati (Ohio), l. 1933 – USA ▭ Falk.

Wilmet, *Louis,* painter, graphic artist, * 1881 Fosses-la-Ville, † 1965 Genval – B ▭ DPB II.

Wilmeth, *Hal T.,* painter, f. 1838, l. 1940 – USA ▭ Falk.

Wilmink, *G. W.* (Scheen II (Nachtr.)) → **Wilmink,** *Geertruida Wilhelmina*

Wilmink, *Geertruida Wilhelmina* (Wilmink, G. W.), sculptor, * 21.7.1943 Goes (Zeeland) – NL ▭ Scheen II; Scheen II (Nachtr.).

Wilmink, *Machiel,* book designer, commercial artist, designer, * about 25.6.1894 Zwolle (Overijssel), l. 27.6.1963 – NL ▭ Scheen II; ThB XXXVI.

Wilmink, *Truus* → **Wilmink,** *Geertruida Wilhelmina*

Wilmot, still-life painter, f. 1773, l. 1778 – GB ▭ Grant; Pavière II.

Wilmot, *Alta E.,* miniature painter, * Ann Arbor (Michigan), f. 1929 – USA ▭ Falk.

Wilmot, *Florence Freeman* (Wilmot, Florence N. Freeman), landscape painter, portrait painter, watercolourist, * Lea Hall (Staffordshire), f. 1883, l. 1909 – GB ▭ Vollmer V; Wood.

Wilmot, *Florence N. F.,* miniature painter, f. 1901 – GB ▭ Foskett.

Wilmot, *Florence N. Freeman* (Wood) → **Wilmot,** *Florence Freeman*

Wilmot, *Jean François,* enamel painter, * 15.6.1811 St-Imier, † 5.4.1857 St-Imier – CH ▭ ThB XXXVI.

Wilmot, *John Charles,* architect, f. 1884, l. 1908 – GB, IRL ▭ DBA.

Wilmot, *Olivia* (Serres, Olivia), landscape painter, * 3.4.1772 Warwick (Warwickshire), † 21.11.1834 London – GB ▭ Grant; Waterhouse 18.Jh..

Wilmott, painter, f. 1860 – CDN ▭ Harper.

Wilmott, *Dulcie* → **Collings,** *Dahl*

Wilms, *Berndt,* goldsmith, silversmith, * 1802 Assens, † 1846 – DK ▭ Bøje II.

Wilms, *Fritz,* architect, * 11.6.1886 Oberhausen (Rhein-Land) – D ▭ ThB XXXVI.

Wilms, *Hans,* goldsmith, f. 1615 – D ▭ ThB XXXVI.

Wilms, *Joseph,* still-life painter, genre painter, * 1814 Bilk (Düsseldorf), † 1892 Düsseldorf – D ▭ ThB XXXVI.

Wilms, *Petrus* → **Wilms,** *Petrus Silvester*

Wilms, *Petrus Silvester,* painter, * 14.3.1920 Roermond (Limburg) – NL ▭ Scheen II (Nachtr.).

Wilms, *Richard* (Vollmer V) → **Wilm,** *Richard*

Wilms, *Rita,* painter, * 1926 Deutschland – S ▭ SvKL V.

Wilms, *Robert,* wood sculptor, stone sculptor, f. 1925 – D ▭ Vollmer VI.

Wilms, *T. B.* (Wilms, Timm Bernhard), lithographer, * 1801 Niehof (Angeln), † 1858 Flensburg – D ▭ Feddersen; ThB XXXVI.

Wilms, *Timm Bernhard* (Feddersen) → **Wilms,** *T. B.*

Wilmsen, *Cordt,* goldsmith, f. 1633, l. 1653 – D ▭ Focke.

Wilmsen, *Jacob,* goldsmith, f. 1713, l. 1743 – D ▭ Focke.

Wilmsen, *Johan,* goldsmith, f. 1760, l. 1767 – D ▭ Focke.

Wilmshurst, *George C.,* portrait painter, illustrator, f. 1897, l. 1911 – GB ▭ Houfe; Wood.

Wilmshurst, *J.,* steel engraver, f. 1830, l. 1849 – GB ▭ Lister.

Wilmshurst, *T.,* painter, f. 1848, l. 1850 – GB ▭ Wood.

Wilmurt, *W. Foster,* lithographer, f. 1935 – USA ▭ Hughes.

Wilner, *Erik Olof*, painter, sculptor, graphic artist, * 10.5.1915 Göteborg – S ☐ SvKL V.

Wilner, *Greta* → **Wilner**, *Greta Maria Elisabeth*

Wilner, *Greta Maria Elisabeth*, painter, master draughtsman, * 8.1.1900 Klippan – S ☐ SvKL V.

Wilner, *Olle* → **Wilner**, *Erik Olof*

Wilner, *Torsten*, painter, master draughtsman, * 10.8.1886 Kalmar, † 13.9.1927 Stockholm – S ☐ SvKL V.

Wilno, medalist, f. 1786, l. 1808 – NL ☐ ThB XXXVI.

Wilot, *John* → **Welot**, *John*

Wilp, *Charles*, photographer, * 1937 Witten – D ☐ Krichbaum.

Wilper, *S.*, portrait painter, f. about 1750 – A ☐ ThB XXXVI.

Wilpert, *Elfriede von*, painter, * 9.11.1867 Theal (Livland), † 29.5.1941 Gotenhafen (Gdingen) – D, EW ☐ Hagen.

Wilpert, *Frieda von* → **Wilpert**, *Elfriede von*

Wilpert, *Friedrich Albert*, goldsmith, * 13.3.1719 Neubrandenburg, † 17.5.1758 Reval – EW, D ☐ ThB XXXVI.

Wilpertz, *S.* → **Wilper**, *S.*

Wilpes, miniature painter, f. 1865 – GB ☐ Foskett.

Wilpes, *S.* → **Wilper**, *S.*

Wilreich, *H.*, painter, f. 1601 – DK ☐ ThB XXXVI.

Wilrich, *Gustav*, landscape painter, f. before 1870, † 23.2.1907 Berlin – D ☐ ThB XXXVI.

Wils, *Cornelis*, portrait painter, f. 1606, l. 1618 – B, NL ☐ ThB XXXVI.

Wils, *Henri* → **Wils**, *Henricus Franciscus*

Wils, *Henricus Franciscus*, engraver, woodcutter, bookplate artist, book designer, * 28.11.1892 Antwerpen, † 19.4.1967 Rotterdam (Zuid-Holland) – B, NL ☐ Scheen II.

Wils, *Jan (1600)*, landscape painter, master draughtsman, * about 1600 Haarlem, † before 22.10.1666 Haarlem – NL ☐ Bernt III; Bernt V; ThB XXXVI.

Wils, *Jan (1891)*, architect, * 22.2.1891 Alkmaar, † 1972 – NL ☐ DA XXXIII; ThB XXXVI; Vollmer V.

Wils, *Lydia*, painter, * 1924 Antwerpen, † 1982 Brüssel – B ☐ DPB II.

Wils, *Pieter*, cartographer, f. 1635, l. 1644 – NL ☐ ThB XXXVI.

Wils, *Steven*, painter, f. 1615, † 4.2.1628 Antwerpen – B ☐ ThB XXXVI.

Wils, *Vilhelm Julien* (ThB XXXVI) → **Wils**, *Wilhelm*

Wils, *Wilhelm* (Wils, Vilhelm Julien), figure painter, landscape painter, * 5.8.1880 Kolding, l. before 1961 – DK, D ☐ ThB XXXVI; Vollmer V.

Wilsch, *Maxmilian*, architect, * 17.1.1780 Jägerndorf, † 20.6.1848 Troppau – CZ ☐ ArchAKL.

Wilsdorf, *Christian Friedrich*, painter, f. about 1790 – D ☐ ThB XXXVI.

Wilsdorfer, *Matthias*, wood carver, f. 1811 – A ☐ ThB XXXVI.

Wilsford, *Thomas*, architect, f. 1659 – GB ☐ Colvin.

Wilsher, *Jon David*, bird painter – GB ☐ Lewis.

Wilsher, *T.*, bird painter, f. 1816 – GB ☐ Lewis.

Wilshire, *Florence L. B.*, painter, f. 1929 – USA ☐ Falk.

Wilshire, *T.*, bird painter, f. 1816 – GB ☐ Grant; Lewis.

Wilsin, *Cyril* (Mrs.) → **Fyfe**, *Jane*

Wilsing, *Heinrich* → **Wylsynck**, *Heinrich*

Wilson (1774), painter, f. before 1774 – USA ☐ Groce/Wallace.

Wilson (1779), miniature painter, f. 1779 – GB ☐ Foskett; Schidlof Frankreich.

Wilson (1796), master draughtsman, f. 1796 – GB ☐ Grant.

Wilson (1799), sculptor, f. 1799 – GB ☐ Gunnis.

Wilson (1801), miniature painter, f. 1801 – GB ☐ Foskett.

Wilson (1824), portrait painter, * about 1824 Kanada, l. 12.7.1860 – USA ☐ Groce/Wallace.

Wilson (1833), woodcutter, f. 1833 – GB ☐ Lister.

Wilson (1850), landscape painter, f. 1850 – USA ☐ Groce/Wallace.

Wilson (1850/1853) (Wilson (Mistress)), portrait sculptor, * Cooperstown (New York), f. 1850 – USA ☐ Groce/Wallace.

Wilson (1859), painter, f. 1859 – USA ☐ Groce/Wallace.

Wilson (1868), architect, f. 1868 – GB ☐ DBA.

Wilson, *A. (1840)*, steel engraver, f. 1840 – GB ☐ Lister.

Wilson, *A. (1869)* (Wilson, A.), artist, f. 1869, l. 1870 – CDN ☐ Harper.

Wilson, *A. B.*, painter, f. 1801 – USA ☐ Dickason Cederholm.

Wilson, *A. Maxwell*, landscape painter, f. 1965 – GB ☐ McEwan.

Wilson, *A. Needham*, architectural painter, f. 1886, l. 1904 – GB ☐ Wood.

Wilson, *A. Russell*, painter, etcher, architect, * 1893 Fergus Falls (Minnesota), † 2.12.1966 San Francisco (California) – USA ☐ Hughes.

Wilson, *A. S.*, flower painter, f. 1825 – GB ☐ Johnson II; Pavière III.1.

Wilson, *A. Ure*, painter, f. 1895, l. 1896 – GB ☐ McEwan.

Wilson, *Agnes E.*, portrait painter, landscape painter, f. 1855, l. 1883 – USA ☐ Hughes; McEwan.

Wilson, *Aileen*, printmaker, f. 1985 – GB ☐ McEwan.

Wilson, *Albert*, sculptor, carver, * 29.6.1828 Newburyport (Massachusetts), † 26.11.1893 Newburyport (Massachusetts) – USA ☐ EAAm III; Falk; Groce/Wallace.

Wilson, *Alexander (1486)*, mason, f. 1486, † 9.1510 – GB ☐ Harvey.

Wilson, *Alexander (1766)*, master draughtsman, engraver, * 6.7.1766 Paisley (Strathclyde), † 23.8.1813 Philadelphia (Pennsylvania) – USA, GB ☐ DA XXXIII; EAAm III; Groce/Wallace; Houfe; McEwan; ThB XXXVI.

Wilson, *Alexander (1803)*, veduta painter, f. before 1803, l. 1814 – GB ☐ ThB XXXVI.

Wilson, *Alexander (1819)*, landscape painter, textile artist, * 1819 Kilmarnock (Strathclyde), † 1890 Glasgow (Strathclyde) – GB ☐ Mallalieu; Wood.

Wilson, *Alexander (1862)*, landscape painter, f. 1862, l. 1870 – GB ☐ McEwan.

Wilson, *Alexander Brown*, architect, * 1857, † 1938 – GB, AUS ☐ DBA.

Wilson, *Alfred F.*, portrait painter, * about 1829 Pennsylvania, l. 1850 – USA ☐ Groce/Wallace.

Wilson, *Alice*, painter, * 1876 Dalmuir (Dunbartonshire), † 1974 – GB ☐ McEwan.

Wilson, *Alice C.*, painter, f. 1893 – GB ☐ Wood.

Wilson, *Alice E. J.*, painter of interiors, flower painter, f. 1901 – GB ☐ McEwan.

Wilson, *Alice M.*, painter, f. 1873, l. 1876 – GB ☐ Johnson II; Wood.

Wilson, *Allen*, architect, * 1860, † 1938 – GB ☐ DBA.

Wilson, *Andrew (1780)*, landscape painter, copper engraver, * 1780 Edinburgh, † 27.11.1848 Edinburgh – GB, I ☐ Beringheli; DA XXXIII; Grant; Houfe; Lister; Mallalieu; McEwan; PittItalOttoc; ThB XXXVI.

Wilson, *Andrew (1868)*, architect, f. 1868 – GB ☐ DBA.

Wilson, *Andrew (1868/1878)*, architect, f. 1868, l. 1878 – GB ☐ DBA.

Wilson, *Andrew Stout*, landscape painter, f. 1949 – GB ☐ McEwan.

Wilson, *Anna*, portrait painter, * San Francisco, f. 1940 – USA ☐ Hughes.

Wilson, *Anna Dove*, portrait painter, f. 1895, l. 1899 – GB ☐ McEwan.

Wilson, *Anne Keene*, painter, f. 1925 – USA ☐ Falk.

Wilson, *Annie*, painter, f. 1878, l. 1889 – GB ☐ Johnson II; Wood.

Wilson, *Annie Heath*, painter, f. 1875, l. 1920 – GB ☐ McEwan; Wood.

Wilson, *Anthony* → **Bromley**, *Henry* (1750)

Wilson, *Arnold Manaaki*, sculptor, * 1928 Ruatoki (Bay of Plenty) – NZ ☐ DA XXXIII.

Wilson, *Arthur (1873)*, painter, f. 1873, l. 1878 – GB ☐ Wood.

Wilson, *Arthur (1929)*, sculptor, * 1929 London – GB ☐ Spalding.

Wilson, *Arthur Needham*, architect, * 1863, † 3.6.1942 – GB ☐ DBA.

Wilson, *Ashton*, painter, * 1.4.1880 Charleston (West Virginia), l. 1940 – USA ☐ Falk.

Wilson, *Avray* (Spalding) → **Wilson**, *Avray Frank*

Wilson, *Avray Frank* (Wilson, Avray; Wilson, Frank Avray), painter, lithographer, * 3.5.1914 Vacoas (Mauritius) – F, USA, GB ☐ Spalding; Vollmer V; Vollmer VI; Windsor.

Wilson, *B. Y.*, miniature painter, enamel artist, f. 1921 – GB ☐ McEwan.

Wilson, *Beatrice Hope*, painter, f. 1925 – USA ☐ Falk.

Wilson, *Beatrice J.*, miniature painter, f. 1897, l. 1914 – GB ☐ Foskett.

Wilson, *Ben*, painter, * 23.6.1913 Philadelphia (Pennsylvania) – USA ☐ Falk; Vollmer V.

Wilson, *Benjamin (1721)*, portrait painter, mezzotinter, etcher, * 21.6.1721 Leeds, † 6.6.1788 London – GB, IRL ☐ DA XXXIII; Grant; Strickland II; ThB XXXVI; Turnbull; Waterhouse 18.Jh..

Wilson, *Benjamin (1857)*, architect, f. 1857, l. 1870 – GB ☐ DBA.

Wilson, *Bryan*, painter, * 1927 Stockton (California) – USA ☐ EAAm III; Vollmer V.

Wilson, *C. M.*, painter, f. 1885 – USA ☐ Hughes.

Wilson, *Carrington*, sign painter, f. 1840, l. 1845 – USA ☐ Groce/Wallace.

Wilson, *Catherine A.,* still-life painter, f. 1856, l. 1857 – GB ▭ Johnson II; Pavière III.1; Wood.

Wilson, *Cecil Locke,* architect, * 1874, † before 16.5.1924 – GB ▭ DBA.

Wilson, *Charles (1639),* painter, f. 4.12.1639, † 1681 – GB ▭ Apted/Hannabuss.

Wilson, *Charles (1810),* architect, * 19.6.1810 Glasgow (Strathclyde)(?), † 6.2.1863 Glasgow (Strathclyde) – GB ▭ DA XXXIII; DBM; Dixon/Muthesius; McEwan.

Wilson, *Charles (1832),* landscape painter, f. before 1832, l. 1855 – GB ▭ Grant; Johnson II; ThB XXXVI; Wood.

Wilson, *Charles (1927),* painter, f. 1927 – USA ▭ Falk.

Wilson, *Charles Banks,* portrait painter, illustrator, fresco painter, * 6.8.1918 Springdale (Arkansas) or Miami (Oklahoma) – USA ▭ Falk; Samuels.

Wilson, *Charles Edward,* watercolourist, * Whitwell (Nottinghamshire), f. 1880, † about 1936 – GB ▭ Mallalieu; Turnbull; Vollmer V; Wood.

Wilson, *Charles Heath,* watercolourist, master draughtsman, copper engraver, architect, landscape painter, illustrator, * 9.1809 or 1810 Edinburgh or London, † 3.7.1882 Florenz – GB, I ▭ DBA; Houfe; Lister; Mallalieu; McEwan; ThB XXXVI; Wood.

Wilson, *Charles Henry,* architect, f. 1897, l. 1927 – USA ▭ Tatman/Moss.

Wilson, *Charles J. A.,* marine painter, etcher, * 21.6.1880 Glasgow, † 1965 – USA, GB ▭ Brewington; Falk; Vollmer V.

Wilson, *Charles Rodger,* artist, f. 1970 – USA ▭ Dickason Cederholm.

Wilson, *Charles Theller,* painter, * 10.10.1855 or 1885 San Francisco, † 3.1.1920 New York – USA ▭ Falk; Hughes; ThB XXXVI.

Wilson, *Charles William,* topographer, f. 1858 – GB, CDN ▭ Harper.

Wilson, *Charlienne,* artist, f. 1951 – USA ▭ Dickason Cederholm.

Wilson, *Chester (1846),* genre painter, portrait painter, f. 1846, l. 1855 – GB ▭ Wood.

Wilson, *Chester (1967),* painter, f. 1967 – USA ▭ Dickason Cederholm.

Wilson, *Claggett,* watercolourist, * 3.8.1887 Washington (District of Columbia), l. before 1961 – USA ▭ Falk; ThB XXXVI; Vollmer V.

Wilson, *Clara Powers,* painter, sculptor, f. 1919 – USA ▭ Falk.

Wilson, *Clarence,* portrait painter, * 1931 – ZA ▭ Berman.

Wilson, *Colin (1922)* (Wilson, Colin), architect, * 14.3.1922 Cheltenham (Gloucestershire) – GB ▭ DA XXXIII.

Wilson, *Colin (1976),* painter, f. 1976 – GB ▭ McEwan.

Wilson, *Colin Alexander St. John* → **Wilson,** *Colin (1922)*

Wilson, *Cyril,* painter, * 4.1911 High Wycombe (Buckinghamshire) – GB ▭ McEwan; Spalding.

Wilson, *D.,* flower painter, f. 1868 – CDN ▭ Harper.

Wilson, *D. R.,* topographical draughtsman, painter, master draughtsman, f. 1880, l. 1894 – GB ▭ Johnson II; McEwan; Wood.

Wilson, *D. W.,* copper engraver, f. about 1820, l. 1830 – USA ▭ Groce/Wallace; ThB XXXVI.

Wilson, *Daniel (1816),* landscape painter, * 1816 Edinburgh, † 1892 Toronto (Ontario) – CDN ▭ Harper.

Wilson, *Daniel (1840),* copper engraver, steel engraver, f. 1835, l. 1840 – GB ▭ Lister; ThB XXXVI.

Wilson, *Daniel (1842)* (Wilson, Daniel), painter, f. about 1842, l. 1850 – GB ▭ McEwan.

Wilson, *David (1865),* engraver, ornamentist, f. 1865, l. 1889 – CDN ▭ Harper.

Wilson, *David (1873),* caricaturist, cartoonist, painter, * 4.7.1873 Minterburn (Tyrone), † 2.1.1935 London – GB ▭ Snoddy.

Wilson, *David (1873/1950),* portrait painter, * 4.4.1873 Glasgow (Strathclyde), † 8.1.1950 or 9.1.1950 Islay (Strathclyde) – GB ▭ McEwan.

Wilson, *David (1895),* caricaturist, f. 1895, l. 1916 – GB ▭ Houfe.

Wilson, *David (1926),* painter, f. 1926 – GB ▭ Bradshaw 1911/1930; Bradshaw 1931/1946.

Wilson, *David Forrester,* portrait painter, decorative painter, * 1873 Glasgow, † 9.1.1950 Glasgow – GB ▭ Spalding; ThB XXXVI; Vollmer V; Windsor; Wood.

Wilson, *David L.,* painter, illustrator, f. 1897, l. 1900 – GB ▭ McEwan.

Wilson, *David West,* miniature painter, * about 1799, † 28.4.1827 New York – USA ▭ Groce/Wallace.

Wilson, *Della Ford,* artisan, * 31.3.1888 Hartsell (Alabama), l. 1947 – USA ▭ Falk.

Wilson, *Donna A.,* painter, f. 1901 – USA ▭ Falk.

Wilson, *Dora,* painter, graphic artist, * 1883 Newcastle upon Tyne (Tyne&Wear), † 1946 Melbourne (Victoria) – AUS, GB ▭ Robb/Smith.

Wilson, *Dora Lynell* → **Wilson,** *Dora*

Wilson, *Dorothy* → **Wilson,** *Dorothy R.*

Wilson, *Dorothy (1932),* painter, f. 1932 – USA ▭ Hughes.

Wilson, *Dorothy R.,* sculptor, * 27.11.1934 Jamaica – CDN ▭ Ontario artists.

Wilson, *Douglas (1936),* painter, * 1936 – GB ▭ Spalding; Windsor.

Wilson, *Douglas (1937),* painter, graphic artist, f. 1937 – USA ▭ Falk.

Wilson, *Dower,* illustrator, f. 1875, l. 1897 – GB ▭ Houfe.

Wilson, *E. (1792),* landscape painter, topographer, f. 1792, l. 1802 – GB ▭ Grant; Houfe.

Wilson, *E. (1848),* landscape painter, f. 1848 – GB ▭ Grant; Wood.

Wilson, *E. (1855)* (Wilson, E. (Mistress)), portrait painter, f. 1855 – USA ▭ Groce/Wallace.

Wilson, *E. (1860),* portrait painter, f. before 1860 – USA ▭ Groce/Wallace.

Wilson, *E. Allen,* architect, f. 1894, l. 1936 – USA ▭ Tatman/Moss.

Wilson, *E. F.,* illustrator, f. 1876 – GB, CDN ▭ Harper.

Wilson, *E. H.,* sign painter, ornamental painter, f. 1820, l. 1850 – USA ▭ Groce/Wallace.

Wilson, *E. J.,* painter, f. 1864 – GB ▭ Johnson II; Wood.

Wilson, *E. Margaret,* painter, f. 1901 – GB ▭ Wood.

Wilson, *Ed,* sculptor, illustrator, * 28.3.1925 Baltimore (Maryland) – USA ▭ Dickason Cederholm.

Wilson, *Edgar (1861),* etcher, * 1861, † 1918 – GB ▭ Lister.

Wilson, *Edgar (1925),* painter, f. 1925 – USA ▭ Falk.

Wilson, *Edgar W.,* painter, illustrator, f. 1886, † 1918 – GB ▭ Houfe; Wood.

Wilson, *Edith,* flower painter, f. 1935 – GB ▭ McEwan.

Wilson, *Edward,* engineer, f. before 1901, l. 1907 – GB ▭ Brown/Haward/Kindred.

Wilson, *Edward A.* (Falk; ThB XXXVI) → **Wilson,** *Edward Arthur*

Wilson, *Edward Adrian,* book illustrator, watercolourist, master draughtsman, * 1872, l. 1904 – GB ▭ Mallalieu.

Wilson, *Edward Arthur* (Wilson, Edward A.), illustrator, book art designer, painter, designer, graphic artist, * 4.3.1886 Glasgow (Strathclyde), l. before 1961 – USA, GB ▭ Falk; McEwan; ThB XXXVI; Vollmer V.

Wilson, *Edward C.* (Mistress) → **Wilson,** *Anne Keene*

Wilson, *Eivor Paula,* painter, * 14.6.1913 Ölme – S ▭ SvKL V.

Wilson, *Elaine,* sculptor, * 1959 Kilmarnock (Strathclyde) – GB ▭ McEwan; Spalding.

Wilson, *Eli Marsden,* master draughtsman, etcher, mezzotinter, * 24.6.1877 Ossett (Yorkshire), l. before 1947 – GB ▭ Lister; ThB XXXVI; Turnbull.

Wilson, *Ellen Louise Axon,* painter, * Savannah (Georgia), † 6.8.1914 White House (Washington) – USA ▭ Falk.

Wilson, *Ellena T.,* watercolourist, f. 1932 – USA ▭ Hughes.

Wilson, *Ellis,* painter, illustrator, * 30.4.1900 or 1899 Mayfield (Kansas) – USA ▭ Dickason Cederholm; Falk; Vollmer V.

Wilson, *Eloise H.,* graphic artist, f. 1936 – USA ▭ Falk.

Wilson, *Elsa,* painter, graphic artist, * 1878, † 1944 – S ▭ SvKL V.

Wilson, *Emily Lloyd,* painter, * 2.11.1868 Altoona (Pennsylvania), l. 1931 – USA ▭ Falk.

Wilson, *Eric,* painter, * 1911 Sydney, † 1947 Sydney – AUS ▭ Robb/Smith.

Wilson, *Ernest,* landscape painter, f. 1885, l. 1889 – GB ▭ Wood.

Wilson, *Ernest M.* (SvKL V) → **Wilson,** *Ernest Marius*

Wilson, *Ernest Marius* (Wilson, Ernest M.), master draughtsman, graphic artist, watercolourist, * 24.6.1885 Göteborg, l. 1955 – S, USA ▭ Hughes; SvKL V.

Wilson, *Estol,* miniature painter, portrait painter, flower painter, still-life painter, f. 1919 – USA ▭ Falk; Hughes.

Wilson, *F.,* painter, f. 1879 – GB ▭ Wood.

Wilson, *F. R.,* painter, f. 1844, l. 1848 – GB ▭ Wood.

Wilson, *F. S.,* painter, f. 1892, l. 1893 – GB ▭ Johnson II; Wood.

Wilson, *Florence* (Johnson II) → **Wilson,** *Florence E.*

Wilson, *Florence E.* (Wilson, Florence), flower painter, f. 1882, l. 1890 – GB ▭ Johnson II; Pavière III.2; Wood.

Wilson, *Floyd,* painter, f. 1915 – USA ▭ Falk; Hughes.

Wilson, *Francis,* landscape painter, portrait painter, * 30.12.1876 Glasgow, † 7.10.1957 Glasgow – GB ▭ McEwan; Vollmer V; Vollmer VI.

Wilson, *Francis Vaux,* illustrator, * 11.1874 Philadelphia (Pennsylvania), † 17.4.1938 – USA ▭ Falk.

Wilson, *Frank Avray* (Vollmer V; Windsor)
→ **Wilson,** *Avray Frank*

Wilson, *Franklyn,* sculptor, * 1941
Fazakerly (Lancashire) – GB
⊐ Spalding.

Wilson, *Fred,* sculptor, printmaker,
* 1932 Chicago (Illinois) – USA
⊐ Dickason Cederholm.

Wilson, *Frederick,* painter, illustrator,
artisan, * 3.11.1858, l. 1921 – USA, GB
⊐ Falk.

Wilson, *Frederick Francis,* cartoonist,
* 4.5.1901 Aurora (Missouri) – USA
⊐ Falk.

Wilson, *Frederick Richard,* architect,
* 1827, † 6.5.1894 Alnwick – GB
⊐ DBA.

Wilson, *Gavin W.,* landscape painter,
f. 1870, l. 1875 – GB ⊐ McEwan.

Wilson, *George (1765),* painter,
* 14.2.1765, † about 1820 – GB
⊐ Waterhouse 18.Jh..

Wilson, *George (1785),* landscape painter,
genre painter, f. before 1785, l. 1820
– GB ⊐ Grant; ThB XXXVI.

Wilson, *George (1845),* architect, * 1845
Simprin (Borders), † 16.9.1912 – GB
⊐ DBA.

Wilson, *George (1848),* painter, * 1848
Tochineal (Banffshire) or Cullen
(Banffshire), † 1.4.1890 Castle Park
(Huntly) – GB ⊐ Mallalieu; McEwan;
ThB XXXVI; Wood.

Wilson, *George (1868/1890),* architect,
f. 1868, l. 1890 – GB ⊐ DBA.

Wilson, *George (1868/1923),* architect,
f. 1868, † before 5.10.1923 – GB
⊐ DBA.

Wilson, *George (1882)* (Wilson, George),
watercolourist, graphic artist, master
draughtsman, * 22.4.1882 Lille (Nord),
l. before 1961 – F, GB ⊐ Bénézit;
ThB XXXVI; Vollmer V.

Wilson, *George (1890),* landscape painter,
f. 1890, l. 1893 – GB ⊐ McEwan.

Wilson, *George (1987),* artist, f. 1987
– GB ⊐ McEwan.

Wilson, *George L.,* painter, * 1930
Windsor (North Carolina) – USA
⊐ Dickason Cederholm.

Wilson, *George Malam,* architect, f. 1887,
l. 1896 – GB ⊐ DBA.

Wilson, *George Renfrew,* landscape
painter, portrait painter, f. 1931 – GB
⊐ McEwan.

Wilson, *George W.,* artist, * about 1830
– USA ⊐ EAAm III; Groce/Wallace.

Wilson, *George Washington,* painter,
photographer, * 7.2.1823, † 9.3.1893
Aberdeen (Grampian) – GB
⊐ DA XXXIII; McEwan.

Wilson, *Georges,* landscape painter, portrait
painter, graphic artist, * 1850 Brüssel,
† 1931 Brüssel – B ⊐ DPB II.

Wilson, *Gertrude,* artist, f. 1890 – CDN
⊐ Harper.

Wilson, *Gil Brown* → **Wilson,** *Gilbert
Brown*

Wilson, *Gilbert,* architect, * 1865, † 1933
– GB ⊐ DBA.

Wilson, *Gilbert Brown,* painter, illustrator,
sculptor, * 4.3.1907 Terre Haute
(Indiana) – USA ⊐ Falk; Vollmer V.

Wilson, *Gladys Lucille,* painter, * 1906
– USA ⊐ Dickason Cederholm.

Wilson, *Godfrey,* master draughtsman,
f. 1904 – GB ⊐ Houfe.

Wilson, *Grace (1908),* miniature painter,
f. 1908 – GB ⊐ Foskett.

Wilson, *Grace (1925),* painter, f. 1925
– USA ⊐ Falk.

Wilson, *Graham W.,* sculptor, f. 1970
– GB ⊐ McEwan.

Wilson, *H.,* painter, f. 1843 – GB
⊐ Wood.

Wilson, *H. H.,* painter, f. 1877 – GB
⊐ Johnson II.

Wilson, *H. K.,* fruit painter, flower
painter, watercolourist, f. 1852 – GB
⊐ Pavière III.1.

Wilson, *H. P.,* figure painter, f. 1890,
l. 1895 – GB ⊐ Houfe.

Wilson, *H. S.,* watercolourist, f. 1865,
l. before 1982 – GB ⊐ Brewington.

Wilson, *Hardy,* architect, painter,
* 14.2.1881 Campbelltown (New
South Wales) or South Creek (New
South Wales), † 16.12.1955 Melbourne
(Victoria) & Richmond (Victoria) –
AUS, USA ⊐ DA XXXIII; Robb/Smith.

Wilson, *Harold F.,* sculptor, f. 1932 –
USA ⊐ Hughes.

Wilson, *Harriet,* painter, illustrator, f. 1934
– USA ⊐ Falk.

Wilson, *Harry* → **Wilson,** *Henry* (1864)

Wilson, *Harry (1888),* painter, f. 1888,
l. 1899 – GB ⊐ Wood.

Wilson, *Harry M.,* landscape painter,
f. 1901 – GB ⊐ Wood.

Wilson, *Harry P.,* painter, f. 1895 – GB
⊐ Wood.

Wilson, *Helen (1884),* painter,
* 26.10.1884 Lincoln (Nebraska), † 1974
Lincoln (Nebraska) (?) – USA ⊐ Falk.

Wilson, *Helen (1903),* figure painter,
portrait painter, * 27.6.1903 London
– GB ⊐ Vollmer V.

Wilson, *Helen* (1954) (Spalding) →
Wilson, *Helen F.* (1954)

Wilson, *Helen F. (1885)* (Wilson, Helen
F.), flower painter, f. 1885, l. 1893
– USA ⊐ Hughes.

Wilson, *Helen F. (1954)* (Wilson, Helen
(1954); Wilson, Helen F.), painter,
* 1954 Paisley (Strathclyde) – GB
⊐ McEwan; Spalding.

Wilson, *Helen R.* (Bradshaw 1911/1930)
→ **Wilson,** *Helen Russel*

Wilson, *Helen Russel* (Wilson, Helen
R.), painter, etcher, * Wimbledon,
f. 1908, † 22.10.1924 Tanger –
GB ⊐ Bradshaw 1911/1930; Houfe;
ThB XXXVI.

Wilson, *Helena,* painter, f. 1857, l. 1861
– GB ⊐ Johnson II; Pavière III.1;
Wood.

Wilson, *Henrietta,* painter, * Cincinnati
(Ohio), f. 1902 – USA ⊐ Falk.

Wilson, *Henry (1835),* artist, * about
1835 Pennsylvania, l. 1860 – USA
⊐ Groce/Wallace.

Wilson, *Henry (1849),* marble mason,
sculptor, animal painter, f. 1849, l. 1860
– USA ⊐ Groce/Wallace.

Wilson, *Henry (1857),* portrait painter,
f. 1857 – USA ⊐ Groce/Wallace.

Wilson, *Henry (1862),* painter, f. 1862,
l. 1871 – GB ⊐ McEwan.

Wilson, *Henry (1864),* architect,
artisan, metal artist, sculptor, * 1864
Liverpool, † 7.3.1934 Menton – GB, F
⊐ DA XXXIII; DBA; Dixon/Muthesius;
Gray; ThB XXXVI.

Wilson, *Henry W.,* architect, f. 1844,
l. 1910 – USA ⊐ Tatman/Moss.

Wilson, *Herbert,* portrait painter, f. before
1858, l. 1880 – GB ⊐ Johnson II;
ThB XXXVI; Wood.

Wilson, *Hester* → **Dart,** *Hester*

Wilson, *Hilda Mary,* painter, master
draughtsman, etcher, * Hammersmith,
f. before 1934, l. before 1961 – GB
⊐ Vollmer V.

Wilson, *Holter* → **Wilson,** *Holter William*

Wilson, *Holter William,* painter,
* 13.6.1909 Tidaholm – S ⊐ SvKL V.

Wilson, *Horace M.,* architect, f. 1875
– USA ⊐ Tatman/Moss.

Wilson, *Howell,* painter, * Philadelphia
(Pennsylvania), f. 1908 – USA ⊐ Falk.

Wilson, *Hugh Cameron,* figure painter,
landscape painter, portrait painter,
* 22.12.1885 Glasgow, † 1952 – GB
⊐ McEwan; Vollmer V; Vollmer VI.

Wilson, *Isabel,* sculptor, f. 1975 – GB
⊐ McEwan.

Wilson, *Isobel,* painter, f. 1965 – GB
⊐ McEwan.

Wilson, *J.* → **Willson,** *Harry*

Wilson, *J.* (1774) (Bradshaw 1824/1892)
→ **Wilson,** *John* (1774)

Wilson, *J.* (1818) (Bradshaw 1824/1892)
→ **Wilson,** *John James* (1812)

Wilson, *J. (1825),* sculptor, f. 1825,
l. 1830 – GB ⊐ Johnson II.

Wilson, *J. (1840),* steel engraver, f. 1840
– GB ⊐ Lister.

Wilson, *J. (1844),* portrait painter,
miniature painter, f. 1844 – USA
⊐ Groce/Wallace.

Wilson, *J. (1852),* painter, f. 1852 – GB
⊐ Johnson II.

Wilson, *J. (1855),* painter, f. 1855 – GB
⊐ Wood.

Wilson, *J.* (junior) (?) → **Wilson,** *John*
(1794)

Wilson, *J. B.,* portrait painter, f. 1802,
l. 1804 – USA ⊐ Groce/Wallace.

Wilson, *J. Coggeshall,* painter, * New
York, f. 1902 – USA ⊐ Falk.

Wilson, *J. F.,* painter, f. 1825 – GB
⊐ Johnson II.

Wilson, *J. Frederick* (Bradshaw 1911/1930)
→ **Wilson,** *James Frederick*

Wilson, *J. G.,* portrait painter, f. 1838,
l. 1842 – USA ⊐ Groce/Wallace.

Wilson, *J. Glen,* master draughtsman,
f. before 5.2.1853 – ZA
⊐ Gordon-Brown.

Wilson, *J. Harrington,* painter, f. 1886
– GB ⊐ Wood.

Wilson, *J. M.,* painter, f. 1882, l. 1883
– GB ⊐ McEwan.

Wilson, *J. T. (1800),* watercolourist,
f. 1800 – GB ⊐ Brewington.

Wilson, *J. T. (1833),* painter, f. before
1833, l. 1882 – GB ⊐ Grant;
Johnson II; Mallalieu; ThB XXXVI;
Wood.

Wilson, *J. T. (1837),* sculptor, f. 1837,
l. 1838 – GB ⊐ Gunnis.

Wilson, *J. T. (1856),* painter, f. before
1856, l. 1882 – GB ⊐ Johnson II;
Wood.

Wilson, *Jacob,* portrait painter, f. 1692
– GB ⊐ Waterhouse 16./17.Jh..

Wilson, *James (1735),* mezzotinter,
* about 1735, † after 1786 – GB
⊐ Strickland II; ThB XXXVI.

Wilson, *James (1795),* portrait painter,
* 1795, † 1856 – GB ⊐ McEwan.

Wilson, *James (1813),* copper engraver,
f. 1813 – USA ⊐ Groce/Wallace.

Wilson, *James (1816),* architect,
* 1816, † 1900 Lansdown (?) –
GB ⊐ Brown/Haward/Kindred;
Dixon/Muthesius.

Wilson, *James (1826),* artist, * about
1826 England, l. 1860 – USA
⊐ Groce/Wallace.

Wilson, *James (1828),* portrait painter, miniature painter, f. 1828 – GB ⌑ Foskett.

Wilson, *James (1831),* figure painter, genre painter, f. 1831, l. 1847 – GB ⌑ McEwan.

Wilson, *James (1835),* marine painter, * Schottland, f. 1835, l. 1860 – USA, GB ⌑ Brewington.

Wilson, *James (1838),* painter, f. 1838, l. 1888 – GB ⌑ McEwan.

Wilson, *James (1855),* painter, * 1855 or 1856 Montreal, † 1932 Ottawa – CDN ⌑ Harper.

Wilson, *James (1920),* artist, f. 1920 – GB ⌑ McEwan.

Wilson, *James Anthony,* architect, * 1877 – GB ⌑ DBA.

Wilson, *James Buckley,* architect, * 1845 or 1846, † before 15.12.1900 – GB ⌑ DBA.

Wilson, *James C. L.,* painter, f. 1885, l. 1911 – GB ⌑ McEwan.

Wilson, *James Claudius,* marine painter, * Schottland, f. 1855, l. 1869 – USA ⌑ Groce/Wallace.

Wilson, *James Frederick* (Wilson, J. Frederick), architect, painter, etcher, engraver, * 4.3.1887 Newport (Monmouthshire), l. before 1961 – GB ⌑ Bradshaw 1911/1930; ThB XXXVI; Vollmer V.

Wilson, *James Warner,* carver, sculptor, * 2.7.1825 Newburyport (Massachusetts), † 19.10.1893 Newburyport (Massachusetts) – USA ⌑ EAAm III; Falk; Groce/Wallace.

Wilson, *James Watney,* portrait painter, genre painter, f. before 1871, l. 1884 – GB ⌑ Johnson II; ThB XXXVI; Wood.

Wilson, *Jean Douglas,* painter, f. 1925 – USA ⌑ Falk.

Wilson, *Jeffrey,* painter, f. 1701 – IRL ⌑ Strickland II.

Wilson, *Jennie,* artist, f. 1888, l. 1890 – CDN ⌑ Harper.

Wilson, *Jeremiah,* portrait painter, landscape painter, * 1824 or 1825 Illinois, † 1899 – USA ⌑ Hughes; Samuels.

Wilson, *Jeremy,* portrait painter, landscape painter, f. 1853, l. 1863 – USA ⌑ Groce/Wallace.

Wilson, *Jessie* → **Dunlop,** *Jessie I.*

Wilson, *Joan,* painter, * Aberdeen, f. 1952 – GB ⌑ McEwan.

Wilson, *Jock* → **Wilson,** *John* (1774)

Wilson, *John (1500),* painter, f. 5.10.1500 – GB ⌑ Apted/Hannabuss.

Wilson, *John (1764),* stonemason, architect, f. 1761, † 1764 or 1765 – GB ⌑ Colvin.

Wilson, *John (1766),* painter, * 6.4.1766, l. after 1783 – GB ⌑ Waterhouse 18.Jh..

Wilson, *John (1774)* (Wilson, John H.; Wilson, J. (1774); Wilson, John (Sen.)), painter of stage scenery, marine painter, landscape painter, stage set designer, decorator, * 13.8.1774 Ayr (Strathclyde), † 29.4.1855 Folkestone (Kent) – GB ⌑ Bradshaw 1824/1892; Brewington; Grant; Johnson II; Mallalieu; McEwan; ThB XXXVI; Wood.

Wilson, *John (1790),* architect, f. 1788, l. 1793 – USA ⌑ Tatman/Moss.

Wilson, *John (1794),* architect, f. 1794 (?), † 1.1866 (?) Shirley – GB ⌑ Colvin.

Wilson, *John (1824),* medalist, gem cutter, f. before 1824, l. 1858 – GB ⌑ ThB XXXVI.

Wilson, *John (1832),* artist, marine painter, landscape painter, * about 1832 or 1832 Pennsylvania, † 1870 San Francisco – USA ⌑ Groce/Wallace; Hughes.

Wilson, *John (1833),* engraver, * about 1833 Irland, l. 1860 – USA ⌑ Groce/Wallace.

Wilson, *John (1850),* artist, f. 1850 – USA ⌑ Groce/Wallace.

Wilson, *John (1859),* engraver, f. 1859 – USA ⌑ Groce/Wallace.

Wilson, *John (1877),* landscape painter, f. 1877 – GB ⌑ McEwan.

Wilson, *John (1903),* illustrator, f. 1903 – GB ⌑ Houfe.

Wilson, *John (1922),* figure painter, lithographer, illustrator, * 1922 Boston – USA ⌑ Dickason Cederholm; Vollmer V.

Wilson, *John (1930),* painter, * 1930 Three Springs (Western Australia) – AUS ⌑ Robb/Smith.

Wilson, *John (1934),* landscape painter, master draughtsman, * Halifax (Yorkshire), f. before 1934, l. before 1961 – GB ⌑ Vollmer V.

Wilson, *John Albert,* sculptor, * 10.4.1878 New Glasgow (Nova Scotia), l. 1913 – USA, CDN ⌑ Falk.

Wilson, *John Allston,* architect, * 27.4.1837 Phoenixville (Pennsylvania), † 19.1.1896 – USA ⌑ Tatman/Moss.

Wilson, *John Bennie,* architect, * 1848, † 1923 – GB ⌑ DBA.

Wilson, *John Francis,* illustrator, * 1865 Whitby, † 1941 or after 1941 – GB, CDN ⌑ Harper.

Wilson, *John Gillies,* painter, f. 1885, l. 1890 – GB ⌑ McEwan.

Wilson, *John H.* (Mallalieu; Wood) → **Wilson,** *John* (1774)

Wilson, *John J.* (Jun.) (Johnson II) → **Wilson,** *John James* (1812)

Wilson, *John James (1812)* (Wilson, J. (1818); Wilson, John J. (Jun.)), landscape painter, marine painter, * 1812 or 1818 London, † 30.1.1875 Folkestone (Kent) – GB ⌑ Bradshaw 1824/1892; Grant; Johnson II; McEwan; Wood.

Wilson, *John James (1836),* landscape painter, * 1836 Leeds, † 1903 – GB ⌑ Mallalieu.

Wilson, *John L.,* painter, f. 1880 – GB ⌑ McEwan.

Wilson, *John Louis,* architect, * 1899 New Orleans (Louisiana), l. 1971 – USA ⌑ Dickason Cederholm.

Wilson, *John Murray* → **Wilson,** *John* (1930)

Wilson, *John T. (1856)* (Wilson, John T.), engraver, f. 1856 – USA ⌑ Groce/Wallace.

Wilson, *John T. (1859),* portrait painter, f. 1859, l. 1860 – USA ⌑ Groce/Wallace.

Wilson, *John Woodrow,* painter, lithographer, * 14.4.1922 Roxbury (Massachusetts) – USA ⌑ Falk.

Wilson, *Jonathan,* medalist, stamp carver, * about 1777, † 1829 London – GB ⌑ ThB XXXVI.

Wilson, *Joseph* → **Willson,** *Joseph*

Wilson, *Joseph (1751),* ceramist, * 1751 – GB ⌑ ThB XXXVI.

Wilson, *Joseph (1770)* (Wilson, Joseph), portrait painter, f. about 1770, l. 1800 – IRL, GB ⌑ Strickland II; ThB XXXVI; Waterhouse 18.Jh..

Wilson, *Joseph (1779),* wood carver, * 2.11.1779 Marblehead (Massachusetts), † 25.3.1857 Newburyport (Massachusetts) (?) – USA ⌑ EAAm III; Groce/Wallace.

Wilson, *Joseph (1873),* painter, f. 1873, l. 1874 – GB ⌑ Wood.

Wilson, *Joseph C.,* lithographer, * about 1845 Pennsylvania, l. 1860 – USA ⌑ Groce/Wallace.

Wilson, *Joseph Miller,* painter, architect, * 20.6.1838 Phoenixville (Pennsylvania), † 14.11.1902 Philadelphia (Pennsylvania) (?) – Falk; Tatman/Moss.

Wilson, *Josephine Davis,* painter, f. 1904 – USA ⌑ Falk.

Wilson, *June,* landscape painter, portrait painter, f. 1948 – GB ⌑ McEwan.

Wilson, *Karen Rose,* painter, * 1944 Hartford (Connecticut) – USA ⌑ Dickason Cederholm.

Wilson, *Kate (1858),* watercolourist, flower painter, f. 1858, l. 1861 – GB ⌑ Johnson II; Wood.

Wilson, *Kate (1882),* sculptor, flower painter, * Cincinnati (Ohio), f. 1882, l. 1931 – USA ⌑ Falk; Pavière III.2.

Wilson, *Katharine E.* (Wilson, Katharine E. (McDougall)), painter, * 1833 Antigonish (Nova Scotia), † 1893 – CDN ⌑ Harper.

Wilson, *Kenneth,* painter, f. 1980 – GB ⌑ McEwan.

Wilson, *L.,* artist, f. 1890 – CDN ⌑ Harper.

Wilson, *Leonora B. Macgregor,* miniature painter, f. 1905 – GB ⌑ McEwan.

Wilson, *Leslie,* master draughtsman, f. 1893, l. 1934 – GB ⌑ Houfe.

Wilson, *Louis W.,* painter, f. 1910 – USA ⌑ Falk.

Wilson, *Lucy Adams,* painter, * 1855 Warren (Ohio), l. 1940 – USA ⌑ Falk; ThB XXXVI.

Wilson, *Lyons* (Spalding) → **Wilson,** *William Lyons*

Wilson, *M.* (Wood) → **Dawbarn,** *A. G.* (Mistress)

Wilson, *M. (1868),* painter, f. 1868, l. 1897 – GB ⌑ McEwan.

Wilson, *Maggie T.* (McEwan) → **Wilson,** *Margaret Thomson*

Wilson, *Malcolm* (Mistress), landscape painter, f. 1890, l. 1897 – GB ⌑ McEwan.

Wilson, *Margaret* (ThB XXXVI) → **Wilson,** *Margaret Evangeline*

Wilson, *Margaret Elizabeth,* painter, f. 1902 – GB ⌑ McEwan.

Wilson, *Margaret Evangeline* (Wilson, Margaret), portrait painter, landscape painter, miniature painter, * 25.4.1890 Boscombe, l. before 1961 – GB ⌑ McEwan; ThB XXXVI; Vollmer V.

Wilson, *Margaret T.* (Wood) → **Wilson,** *Margaret Thomson*

Wilson, *Margaret Thomson* (Wilson, Maggie T.; Wilson, Margaret T.), painter, * 1864 Cambuslang (Strathclyde), † 1912 – GB ⌑ McEwan; Wood.

Wilson, *Maria G.,* painter, f. 1888 – GB ⌑ Johnson II; Wood.

Wilson, *Marie,* painter, f. 1879, l. 1880 – GB ⌑ Johnson II; Wood.

Wilson, *Marion Henderson,* painter, sculptor, metal designer, * 1869, † 1956 – GB ⌑ McEwan.

Wilson, *Mary* (Preston, Mary Wilson), illustrator, * 11.8.1873 New York, l. 1927 – USA ▭ Falk.

Wilson, *Mary G. W.* (Wilson, Mary Georgina Wade), book illustrator, landscape painter, master draughtsman, * 1856 Falkirk (Central) or Bantaskine (Falkirk), † 1939 – GB ▭ McEwan; Peppin/Micklethwait; Vollmer V.

Wilson, *Mary Georgina Wade* (McEwan) → **Wilson,** *Mary G. W.*

Wilson, *Mary McIntyre,* painter, f. 1899, l. 1919 – GB ▭ McEwan.

Wilson, *Mary R.,* still-life painter, f. 1820 – USA ▭ Groce/Wallace.

Wilson, *Mary R. L.,* landscape painter, flower painter, f. 1886, l. 1887 – GB ▭ McEwan.

Wilson, *Mary W.,* painter, f. 1917 – GB ▭ McEwan.

Wilson, *Matthew (1814)* (Willson, Matthew (1814)), portrait painter, miniature painter, pastellist, master draughtsman, * 17.7.1814 London, † 23.2.1892 Hartford (Connecticut) or Brooklyn – USA, GB ▭ EAAm III; Foskett; Groce/Wallace; ThB XXXVI.

Wilson, *Matthew (1853),* copperplate printer, f. 1853, l. 1860 – USA ▭ Groce/Wallace.

Wilson, *Maude,* painter, * Chicago (Illinois), f. 1901 – USA ▭ Falk.

Wilson, *Maurice* (Wilson, Maurice Charles John), painter, illustrator, * 1.3.1914 London – GB ▭ Lewis; Peppin/Micklethwait.

Wilson, *Maurice Charles John* (Lewis) → **Wilson,** *Maurice*

Wilson, *May,* landscape painter, * Sheffield, f. before 1934 – GB ▭ Vollmer V.

Wilson, *Melba Z.,* painter, sculptor, f. 1925 – USA ▭ Falk; Hughes.

Wilson, *Melva Beatrice,* sculptor, painter, * 1866 Madison (Indiana), † 2.6.1921 New York – USA ▭ Falk; ThB XXXVI.

Wilson, *Mildred Lewis,* artist, f. 1932 – USA ▭ Hughes.

Wilson, *Mortimer,* illustrator, cartoonist, f. 1939 – USA ▭ Falk.

Wilson, *N. J.,* miniature painter, f. 1822 – GB ▭ Foskett.

Wilson, *Nelson D.,* painter, designer, * 28.1.1880 Leopold (Indiana), l. 1947 – USA ▭ Falk.

Wilson, *Nevada,* landscape painter, f. 1920 – USA ▭ Hughes.

Wilson, *Norman Badgley,* painter, graphic artist, * 1.12.1906 Arcadia (Indiana) – USA ▭ Falk.

Wilson, *O.,* portrait painter, f. 1865 – CDN ▭ Harper.

Wilson, *Oliver,* marble mason, f. 10.1855 – USA ▭ Groce/Wallace.

Wilson, *Oscar,* book illustrator, news illustrator, portrait painter, genre painter, * 1867 London, † 13.7.1930 Blenheim – GB ▭ Houfe; Johnson II; Mallalieu; Peppin/Micklethwait; Vollmer V; Wood.

Wilson, *P. Macgregor,* painter, * Glasgow, f. 1890, † 29.9.1928 Glasgow – GB ▭ Vollmer V; Wood.

Wilson, *Patrick,* architect, f. 1850, l. 1868 – GB ▭ DBA; McEwan.

Wilson, *Patten,* book illustrator, master draughtsman, * 1868 Cleobury Mortimer (Shropshire), † 1928 – GB ▭ Houfe; Peppin/Micklethwait; ThB XXXVI; Wood.

Wilson, *Paul,* master draughtsman, f. before 1901 – GB ▭ Ries.

Wilson, *Paula* → **Wilson,** *Eivor Paula*

Wilson, *Peter Macgregor (1856),* painter, * about 1856 Glasgow (Strathclyde), † 25.9.1928 – GB ▭ McEwan.

Wilson, *Peter Macgregor (1898),* artist, f. 1898, l. 1901 – GB ▭ McEwan.

Wilson, *R. (1832),* steel engraver, f. 1832 – GB ▭ Lister.

Wilson, *R. A.,* artist, f. 1911 – GB ▭ McEwan.

Wilson, *R. G. (1844),* architect, * 1844, † 28.7.1931 Aberdeen – GB ▭ DBA.

Wilson, *R. G. (1877),* architect, * 1877, † before 22.12.1939 – GB ▭ DBA.

Wilson, *R. J.* (Mistress) → **Marshall,** *Maud E. G.*

Wilson, *Rachel,* illustrator, engraver, f. 1898 – GB ▭ McEwan.

Wilson, *Ralph,* painter, f. 1925 – GB ▭ Bradshaw 1911/1930; Bradshaw 1931/1946; Bradshaw 1947/1962.

Wilson, *Raymond C.,* watercolourist, * 1906 Oakland (California), † 1972 Norwalk (California) – USA ▭ Hughes.

Wilson, *Richard (1713)* (Wilson, Richard), landscape painter, * 1.8.1713 or 1.8.1714 Penegoes (Montgomeryshire), † 11.5.1782 or 15.5.1782 Mold (Wales) or Colommendy (Wales) – GB, I ▭ DA XXXIII; ELU IV; Grant; Mallalieu; Rees; ThB XXXVI; Waterhouse 18.Jh..

Wilson, *Richard (1752),* portrait painter, * 1752, † 18.7.1807 Birmingham – GB ▭ Waterhouse 18.Jh..

Wilson, *Richard (1953),* sculptor, installation artist, * 24.5.1953 London – GB ▭ DA XXXIII.

Wilson, *Richard (1970),* artist, f. 1970 – USA ▭ Dickason Cederholm.

Wilson, *Robert (1778),* ceramist, f. 1778, † 1802 – GB ▭ ThB XXXVI.

Wilson, *Robert (1818),* ornamental draughtsman, * Birmingham, f. 1818 – GB ▭ ThB XXXVI.

Wilson, *Robert (1882),* master draughtsman, * 1882 (?) or 1890 Glasgow, l. before 1961 – CDN, GB ▭ Vollmer V.

Wilson, *Robert (1889)* → **Wilson,** *Scottie*

Wilson, *Robert (1901),* architect, f. 1882, † before 13.7.1901 – GB ▭ DBA; McEwan.

Wilson, *Robert (1941)* (Wilson, Robert (1944)), painter, performance artist, * 1941 or 4.10.1944 Waco (Texas) – USA ▭ ContempArtists; DA XXXIII; List.

Wilson, *Robert Arthur,* painter, graphic artist, f. 1907 – GB ▭ Vollmer VI.

Wilson, *Robert Burns,* painter, * 30.10.1850 or 1851 Parker (Pennsylvania) or Washington County (Pennsylvania), † 31.3.1916 Brooklyn or Frankfort (Kentucky) – USA ▭ EAAm III; Falk; ThB XXXVI.

Wilson, *Robin William,* artist, f. 1983 – GB ▭ McEwan.

Wilson, *Roger,* artist, f. 1960 – USA ▭ Dickason Cederholm.

Wilson, *Ronald York,* painter, illustrator, * 6.12.1907 Toronto (Ontario) – CDN ▭ Ontario artists; Vollmer V.

Wilson, *Rosa,* painter, f. 1853 – GB ▭ Wood.

Wilson, *Rose Cecil O'Neil,* illustrator, designer, * 1875 Wilkes-Barre (Massachusetts), † 6.4.1944 Springfield (Missouri) – USA ▭ Falk.

Wilson, *Ross,* painter, * 1959 Antrim (Nordirland) – GB ▭ Spalding.

Wilson, *S. H. (1859),* marine painter, f. 1859, l. 1870 – GB ▭ Brewington.

Wilson, *S. H. (1870),* painter, f. 1870 – GB ▭ Wood.

Wilson, *Sam* → **Wilson,** *Samuel Seabridge*

Wilson, *Samuel (1856),* engraver, f. 1856, l. after 1860 – USA ▭ Groce/Wallace.

Wilson, *Samuel (1859),* artist, f. 1859 – USA ▭ Groce/Wallace.

Wilson, *Samuel (1890),* architect (?), f. 1890, l. 1930 – GB ▭ McEwan.

Wilson, *Samuel Henry,* painter, f. 1850, l. 1869 – GB ▭ Grant; Turnbull.

Wilson, *Samuel Seabridge,* porcelain painter, landscape painter, animal painter, f. 1880, l. 1909 – GB ▭ Neuwirth II.

Wilson, *Sarah C.,* miniature painter, f. 1925 – USA ▭ Falk.

Wilson, *Sarah R.,* landscape painter, flower painter, f. 1886, l. 1893 – GB ▭ McEwan.

Wilson, *Scott,* painter, designer, * 19.3.1903 Vigau (Philippinen) – USA, RP ▭ Falk.

Wilson, *Scottie,* painter, graphic artist, illustrator, * 6.6.1889 or 1890 (?) Glasgow, † 1972 – GB ▭ Jakovsky; McEwan; Spalding; Vollmer V; Windsor.

Wilson, *Sharon,* painter (?), * 1954 – GB ▭ ArchAKL.

Wilson, *Sissie,* painter, f. 1892, l. 1893 – GB ▭ McEwan.

Wilson, *Sol* (Falk) → **Wilson,** *Solomon*

Wilson, *Solomon* (Wilson, Sol), painter, lithographer, * 23.8.1894 or 11.8.1896 Wilna, † 1974 – PL, USA ▭ Falk; Vollmer V.

Wilson, *Sophie,* portrait painter, illustrator, master draughtsman, graphic artist, * 29.5.1887 Falls Church (Virginia), l. 1940 – USA ▭ Falk.

Wilson, *Stanley,* still-life painter, f. 1878, l. 1883 – GB ▭ Johnson II; Pavière III.2; Wood.

Wilson, *Stanley B.,* painter, f. 1899, l. 1921 – CDN ▭ Harper.

Wilson, *Stanley Charles,* sculptor, graphic artist, illustrator, weaver, * 1947 Los Angeles (California) – USA ▭ Dickason Cederholm.

Wilson, *Stanley R.,* graphic artist, watercolourist, * 27.5.1890 Camberwell (London), l. before 1961 – GB ▭ ThB XXXVI; Vollmer V.

Wilson, *Stephen Barton,* architect, f. 1868 – GB ▭ DBA.

Wilson, *Stephen D.,* portrait painter, * about 1825 Pennsylvania, l. after 1860 – USA ▭ Groce/Wallace.

Wilson, *Stephen Henry K.,* master draughtsman, watercolourist, f. 1856, l. before 28.12.1867 – ZA ▭ Gordon-Brown.

Wilson, *Susan,* artist, f. 1989 – GB ▭ McEwan.

Wilson, *Susan Colston,* painter, f. 1925 – USA ▭ Falk.

Wilson, *Suzanne,* artist, f. 1928 – USA ▭ Dickason Cederholm.

Wilson, *Sydney Ernest,* mezzotinter, * 13.6.1869 Isleworth – GB ▭ Lister; ThB XXXVI.

Wilson, *T. (1750)* (Wilson, T.), painter, f. about 1750 – GB ▭ Waterhouse 18.Jh..

Wilson, *T. (1850)*, artist, f. about 1850 – GB ⌑ McEwan.

Wilson, *T. (1867)*, master draughtsman, f. 1867 – CDN ⌑ Harper.

Wilson, *T. F.*, painter, f. 1852, l. 1854 – GB ⌑ Johnson II; Wood.

Wilson, *T. H.*, miniature painter, f. 1846 – GB ⌑ Foskett.

Wilson, *T. Shaw*, sculptor, f. 1930 – GB ⌑ McEwan.

Wilson, *T. Sidney (Mistress)*, master draughtsman, f. 1877 – CDN ⌑ Harper.

Wilson, *Thomas (1662)*, painter, f. 5.3.1662, l. 25.1.1672 – GB ⌑ Apted/Hannabuss.

Wilson, *Thomas (1813)*, ornamental painter, f. 1813, l. 1818 – USA ⌑ Groce/Wallace.

Wilson, *Thomas (1834)*, landscape painter, f. before 1834, l. 1849 – GB ⌑ Grant; Johnson II; ThB XXXVI; Wood.

Wilson, *Thomas (1875)*, painter, f. 1875, l. 1914 – GB ⌑ McEwan.

Wilson, *Thomas (1878)*, sculptor, f. 1878, l. 1879 – GB ⌑ McEwan.

Wilson, *Thomas (1954)*, painter, * 1954 – GB ⌑ McEwan.

Wilson, *Thomas Alfred*, architect, f. 1868 – GB ⌑ DBA.

Wilson, *Thomas Butler*, architect, * 1859 Leeds (West Yorkshire), † before 24.4.1942 – GB ⌑ DBA.

Wilson, *Thomas Fairbarn*, painter, f. 1825, l. 1855 – GB ⌑ Grant; Turnbull.

Wilson, *Thomas G.*, illustrator, landscape painter, marine painter, * 1.7.1901 Belfast (Antrim), † 6.11.1969 London – GB ⌑ Snoddy.

Wilson, *Thomas Harrington*, genre painter, portrait painter, copper engraver, landscape painter, illustrator, f. before 1842, l. 1886 – GB ⌑ Grant; Houfe; Lister; Samuels; ThB XXXVI; Wood.

Wilson, *Thomas Millwood*, architect, * 1879, † 1957 – GB ⌑ Gray.

Wilson, *Thomas Walter*, illustrator, landscape painter, * 7.11.1851 London, † 1912 – GB ⌑ Houfe; Johnson II; Mallalieu; ThB XXXVI; Wood.

Wilson, *Tryphena*, flower painter, f. 1889 – GB ⌑ McEwan.

Wilson, *V. McGlashan*, painter, f. 1897, l. 1904 – GB ⌑ McEwan.

Wilson, *Vaux*, illustrator, f. 1921 – USA ⌑ Falk.

Wilson, *Violet*, landscape painter, flower painter, animal painter, * Sheffield, f. before 1934, l. before 1961 – GB ⌑ Vollmer V.

Wilson, *W. (1825)*, marine painter, f. 1825, l. 1854 – GB ⌑ Grant; Wood.

Wilson, *W. (1871)*, painter, f. 1871, l. 1875 – GB ⌑ Wood.

Wilson, *W. (1885)*, painter, f. 1885, l. 1892 – GB ⌑ Wood.

Wilson, *W. Dower*, painter, f. 1872, l. 1874 – GB ⌑ Wood.

Wilson, *W. G.*, painter, f. 1882, l. 1884 – GB ⌑ McEwan.

Wilson, *W. J.* (Wilson, W. J. (Jun.)), painter, f. 1849, l. 1854 – GB ⌑ Johnson II; Wood.

Wilson, *W. R. (Mistress)*, figure painter, f. 1870, l. 1875 – GB ⌑ Turnbull; Wood.

Wilson, *W. Reynolds*, portrait painter, * 1899 Philadelphia (Pennsylvania), † 7.3.1934 Philadelphia (Pennsylvania) – USA ⌑ Falk; Vollmer V.

Wilson, *W. Stuart*, landscape painter, f. 1953 – GB ⌑ McEwan.

Wilson, *William (1641)*, architect, sculptor, * 1641 or before 16.5.1641 Leicester, † 3.6.1710 Sutton Coldfiled – GB ⌑ Colvin; Gunnis.

Wilson, *William (1692)*, bird painter, f. 1692, l. 1723 – GB ⌑ Waterhouse 18.Jh..

Wilson, *William (1701)*, mezzotinter, f. 1701 – GB ⌑ ThB XXXVI.

Wilson, *William (1798)*, landscape painter, f. 1798, l. 1820 – GB ⌑ Grant.

Wilson, *William (1801)*, veduta painter, f. before 1801, l. 1836 – GB ⌑ Johnson II; ThB XXXVI.

Wilson, *William (1824)*, painter, f. 1824, l. 1853 – GB ⌑ McEwan.

Wilson, *William (1840)*, portrait painter, * Yorkshire, f. 1840, † 28.12.1850 Charleston (South Carolina) – USA ⌑ EAAm III; Groce/Wallace.

Wilson, *William (1850)*, engraver, f. 1850 – USA ⌑ Groce/Wallace.

Wilson, *William (1868)*, architect, f. 1868, l. 1870 – GB ⌑ DBA.

Wilson, *William (1876)*, landscape painter, f. 1876, l. 1884 – GB ⌑ McEwan.

Wilson, *William (1881)*, landscape painter, f. 1881, l. 1916 – GB ⌑ McEwan.

Wilson, *William (1884)*, landscape painter, f. 1884, l. 1892 – GB ⌑ McEwan.

Wilson, *William (1905)* (Wilson, William A. (1905)), glass artist, painter, etcher, * 21.7.1905 Edinburgh (Lothian), † 16.3.1972 Bury (Lancashire) – GB ⌑ Bradshaw 1947/1962; British printmakers; McEwan; Spalding.

Wilson, *William (1920)*, painter, f. 1920 – GB ⌑ McEwan.

Wilson, *William (1937)*, landscape painter, still-life painter, f. 1937 – GB ⌑ McEwan.

Wilson, *William (1952)* (Wilson, William), pastellist, assemblage artist, * 1952 – F, TG ⌑ Bénézit.

Wilson, *William A.*, architectural painter, veduta painter, landscape painter, f. before 1834, l. 1865 – GB ⌑ Grant; Johnson II; McEwan; ThB XXXVI; Wood.

Wilson, *William A. (1905)* (McEwan) → Wilson, *William (1905)*

Wilson, *William Charles*, reproduction engraver, * about 1750 – GB ⌑ ThB XXXVI.

Wilson, *William F.*, portrait painter, f. 1842, l. 1854 – USA, CDN ⌑ Groce/Wallace; Harper.

Wilson, *William Gilmore* (Brown/Haward/Kindred) → Wilson, *William Gilmour*

Wilson, *William Gilmour* (Wilson, William Gilmore), architect, * 1856 Rothesay (Strathclyde), † before 21.5.1943 – GB ⌑ Brown/Haward/Kindred; DBA.

Wilson, *William Hardy* → Wilson, *Hardy*

Wilson, *William Heath*, landscape painter, genre painter, * 1849 Glasgow (Strathclyde), † 1927 – GB ⌑ Johnson II; McEwan; Wood.

Wilson, *William Henry*, painter, f. 1861, l. 1865 – USA ⌑ Hughes.

Wilson, *William J.* (Wilson, Willian J.), painter, etcher, illustrator, * 1.11.1884 Toledo (Ohio), l. 1940 – USA ⌑ Falk; Hughes.

Wilson, *William Lyons* (Wilson, Lyons), landscape painter, illustrator, watercolourist, * 26.4.1892 Leeds, † about 1950 – GB ⌑ Spalding; ThB XXXVI; Turnbull; Vollmer V.

Wilson, *William Street*, architect, f. 1871, † 1906 – GB ⌑ DBA.

Wilson, *William W.*, copper engraver, printmaker, f. 1832, l. after 1860 – USA ⌑ Groce/Wallace.

Wilson, *Willian J.* (Hughes) → Wilson, *William J.*

Wilson, *Willie* → Wilson, *William (1905)*

Wilson, *Winifred*, painter, f. 1920 – GB ⌑ Turnbull.

Wilson, *Wins (Mistress)* → Wilson, *Sophie*

Wilson-Grünewald, *Eleanor Mavis*, painter, master draughtsman, graphic artist, * 1937 Stockton-on-Tees – D ⌑ BildKueFfm.

Wilson of Wellingborough → Wilson (1799)

Wilstach, *George L.*, painter, designer, artisan, * 1892, l. 1940 – USA ⌑ Falk.

Wilster, *Franz Conrad*, architect, f. 1774, l. 1797 – RUS, DK ⌑ ThB XXXVI.

Wilstrup, *Johan Henrich Pedersen*, goldsmith, silversmith, * Kopenhagen, f. 2.10.1795, l. 10.8.1800 – DK ⌑ Bøje II.

Wilsynck, *Heinrich* → Wylsynck, *Heinrich*

Wilt, *Dirk de* → Wilt, *Theodoor de (1552)*

Wilt, *Domenicus ver* → Verwilt, *Dominicus*

Wilt, *Dominicus ver* → Verwilt, *Dominicus*

Wilt, *Frans*, miniature painter, f. 1779 – NL ⌑ ThB XXXVI.

Wilt, *Hans*, landscape painter, veduta painter, * 29.3.1867 Wien, † 29.3.1917 Wien – A, I ⌑ Fuchs Maler 19.Jh. IV; Ries; ThB XXXVI.

Wilt, *Pieter Cent van der*, painter, master draughtsman, * 11.8.1908 Rotterdam (Zuid-Holland) – NL ⌑ Scheen II.

Wilt, *Theodoor de (1552)*, painter, * Utrecht(?), f. 1552, l. 1556 – I, NL ⌑ ThB XXXVI.

Wilt, *Theodoor de (1606)*, miniature painter, f. 1606 – I, NL ⌑ ThB XXXVI.

Wilt, *Thomas van der*, mezzotinter, genre painter, * 29.10.1659 Piershil, † 1733 Delft – NL ⌑ Bernt III; ThB XXXVI; Waller.

Wiltbach, *Adam de*, sculptor, stonemason, f. 1101 – F ⌑ Beaulieu/Beyer.

Wiltberger, *And*, artist, * about 1821 Bayern, l. 1860 – USA, D ⌑ Groce/Wallace.

Wiltberger, *Andrew(?)* → Wiltberger, *And*

Wiltberger, *Christian*, silversmith, * 1770, † 1851 – USA ⌑ EAAm III.

Wilte, goldsmith, f. 1786 – D ⌑ ThB XXXVI.

Wilter, *John*, clockmaker, f. 1760, l. 1784 – GB ⌑ ThB XXXVI.

Wiltfeuer, *Dietrich*, architect, f. 1467, l. 1475 – D ⌑ ThB XXXVI.

Wiltheim, *Alexander*, master draughtsman, * 1604 Luxemburg, † 1682 – L, NL ⌑ ThB XXXVI.

Wilthelm, *Heinrich* (KüNRW I) → Wilthelm, *Heinz*

Wilthelm, *Heinz* (Wilthelm, Heinrich), painter, graphic artist, designer, * 17.11.1913 Bochum – D ⌑ KüNRW I; Vollmer V.

Wilthew, *Gerard Herbert Guy*, portrait painter, * 1876 Shortlands (Kent), † 1930 – GB ⌑ ThB XXXVI.

Wilthew, *L.*, portrait miniaturist, f. before 1781, l. 1785 – GB ⌑ Foskett; Schidlof Frankreich; ThB XXXVI.

Wilton, *A. A.,* painter, f. 1837 – GB
□ Grant; Wood.

Wilton, *Bernard,* painter, * England,
f. 1760 – USA □ Groce/Wallace.

Wilton, *Charles,* figure painter, portrait
painter, genre painter, miniature painter,
f. 1836, l. about 1849 – GB □ Foskett;
Johnson II; ThB XXXVI; Wood.

Wilton, *Fanny* → **Wilton,** *Fanny Maria
Elisabeth*

Wilton, *Fanny Maria Elisabeth,* painter,
* 1.5.1896 Uppsala, l. 1941 – S
□ SvKL V.

Wilton, *Gilbert,* carpenter, f. 1274, l. 1300
– GB □ Harvey.

Wilton, *Joseph,* sculptor, * 16.7.1722
London, † 25.11.1803 London – I, GB
□ DA XXXIII; Gunnis; ThB XXXVI.

Wilton, *Kate,* flower painter, f. 1880,
l. 1884 – GB □ Mallalieu; Wood.

Wilton, *Nicholas* → **Walton,** *Nicholas
(1394)*

Wilton, *Richard,* carpenter, f. 1351,
l. 1366 – GB □ Harvey.

Wilton, *William,* still-life painter, f. 1893
– CDN □ Harper.

Wilton-Johansson, *Jean,* painter, master
draughtsman, sculptor, * 17.11.1934
Hälsingborg – S □ SvK; SvKL V.

Wiltone, *Gilbert* → **Wilton,** *Gilbert*

Wilts, *William* → **Waddeswyk,** *William*

Wiltshire, *Daisy,* miniature painter, f. 1906
– GB □ Foskett.

Wiltshire, *John,* carpenter, f. 1425, l. 1456
– GB □ Harvey.

Wiltshire, *William,* mason, f. 1412 – GB
□ Harvey.

Wiltz, *Arnold,* painter, graphic artist,
* 18.6.1889 Berlin, † 13.3.1937 New
York – USA, D □ Falk; ThB XXXVI;
Vollmer V.

Wiltz, *Emile,* portrait painter, f. 1841,
l. 1854 – USA □ Groce/Wallace; Karel.

Wiltz, *Leonard,* marble sculptor, f. 1846,
l. 1853 – USA □ Groce/Wallace.

Wiltz, *Madeline* (Shiff, E. Madeline),
painter, * Denver (Colorado), f. about
1920, l. before 1961 – USA □ Falk.

Wiltzl, *Sebastian* → **Wizcell,** *Sebastian*

Wilwerding, *Walter Joseph,* book
illustrator, * 13.2.1891 Winona
(Minnesota), l. before 1966 – USA
□ Falk; Samuels; Vollmer V.

Wilwerth, *Hubert,* painter, f. 1766,
† before 1792 – D □ ThB XXXVI.

Wilz, *Georg Friedrich,* painter, f. 1660
– A □ ThB XXXVI.

Wilz, *Hermann,* painter, etcher,
* 15.4.1896 Heidelberg, l. before 1947
– D □ ThB XXXVI.

Wiman, *Görel* → **Wiman,** *Görel Hildur
Maria*

Wiman, *Görel Hildur Maria,* painter,
graphic artist, * 11.1.1873 Bro, † 1910
– S □ SvKL V.

Wiman, *Vern,* painter, illustrator, graphic
artist, caricaturist, cartoonist, * San
Francisco (California), f. 1936 – USA
□ Falk; Hughes.

Wimar, *Charles* (Brewington; DA XXXIII;
EAAm III; Groce/Wallace) → **Wimar,**
Charles Ferdinand

Wimar, *Charles Ferdinand* (Wimar,
Charles), ornamental painter, marine
painter, * 20.2.1828 or 20.2.1829 Bonn
or Siegburg (Bonn), † 28.11.1862 or
28.11.1863 St. Louis (Missouri) –
USA, D □ Brewington; DA XXXIII;
EAAm III; Groce/Wallace; Samuels;
ThB XXXVI.

Wimar, *Karl Ferdinand* → **Wimar,**
Charles Ferdinand

Wimbauer, *Karl,* master draughtsman,
graphic artist, * 1896 München, † 1929
München – D □ Vollmer V.

Wimberger, *Lorenz,* painter, * 1640,
† 1704 Wels – A □ ThB XXXVI.

Wimberger, *Pavel,* architect, f. 1661,
l. 1668 – CZ □ Toman II.

Wimberly, *Frank,* painter, mixed media
artist, * Pleasantville (New Jersey),
f. 1972 – USA □ Dickason Cederholm.

Wimberly, *Georges James,* architect,
* 1915 – USA □ Vollmer V.

Wimble, *John,* architect, * 1837 or 1838,
† 1877 – GB □ DBA.

Wimble, *William,* architect, * about 1849,
† before 17.1.1903 – GB □ DBA.

Wimbush, *Henry B.,* landscape painter,
f. 1881, l. 1908 – GB □ Houfe;
Mallalieu; Wood.

Wimbush, *J. L.* (Johnson II) →
Wimbush, *John L.*

Wimbush, *John L.* (Wimbush, J. L.),
painter, illustrator, f. 1873, † 1914
– GB □ Houfe; Johnson II; Wood.

Wimbush, *Ruth,* painter, f. 1890, l. 1891
– GB □ Johnson II; Wood.

Wimercato, *Guniforte,* miniature painter,
f. 1401 – I □ Bradley III.

Wimmel, *Carl Ludwig,* architectural
painter, architect, * 23.1.1786
Berlin, † 16.2.1845 Hamburg – D
□ DA XXXIII; Rump; ThB XXXVI.

Wimmelmann, *Georg,* painter, * 1906
Honnef – D □ BildKueHann.

Wimmenauer, *Adalbert,* landscape painter,
* 1869 Mülheim (Ruhr), † 17.11.1914
Ieper – D □ Münchner Maler IV;
ThB XXXVI.

Wimmer, *Albert,* painter, f. before 1900,
l. before 1909 – D □ Ries.

Wimmer, *Anne-Marie,* painter,
* 21.12.1947 Erstein – F
□ Bauer/Carpentier VI.

Wimmer, *Anton,* porcelain
painter, f. 1814, l. 1860 – A
□ Fuchs Maler 19.Jh. Erg.-Bd II;
Neuwirth II.

Wimmer, *Dezső* → **Czigány,** *Dezső*

Wimmer, *Doris,* painter, silhouette
artist, illustrator, * 29.5.1880 Rochlitz
(Sachsen), † 31.8.1963 Neuburg (Inn)
– D □ Münchner Maler VI; Ries;
ThB XXXVI; Vollmer V.

Wimmer, *Ebbeth,* painter, * 18.6.1908
Strasbourg – F □ Bauer/Carpentier VI.

Wimmer, *Eduard Josef* (Wimmer-Wisgrill,
Eduard Josef), interior designer, fashion
designer, stage set designer, designer,
* 2.4.1882 Wien, † 25.12.1961 Wien
– A, USA □ Fuchs Geb. Jgg. II;
ThB XXXVI; Vollmer V.

Wimmer, *F. C.,* wax sculptor, f. 1789,
l. 1794 – D □ ThB XXXVI.

Wimmer, *František* → **Wimmer,** *Franz
(1885)*

Wimmer, *Franz (1801),* goldsmith, maker
of silverwork, clockmaker, f. 1801,
† after 1810 – D □ Seling III.

Wimmer, *Franz (1865),*
goldsmith (?), f. 1865, l. 1875 – A
□ Neuwirth Lex. II.

Wimmer, *Franz (1885),* architect,
* 1885 Bratislava, † 1953 – SK, CZ
□ ArchAKL.

Wimmer, *Franz (1892),* painter, graphic
artist, * 15.9.1892 Wien, † 1.3.1974
Wien – A □ Fuchs Geb. Jgg. II;
ThB XXXVI.

Wimmer, *Franz (1894),*
goldsmith (?), f. 1894, l. 1896 – A
□ Neuwirth Lex. II.

Wimmer, *franz (1897),* goldsmith (?),
f. 1897 – A □ Neuwirth Lex. II.

Wimmer, *Franz Xaver,* painter, etcher,
illustrator, * 30.5.1881 Krefeld,
† 1937 Königsberg – D, RUS □ Ries;
ThB XXXVI.

Wimmer, *Fritz,* painter, graphic artist,
* 27.1.1879 Rochlitz (Sachsen),
† 12.2.1960 Neuburg (Inn) – D
□ Münchner Maler VI; ThB XXXVI;
Vollmer V.

Wimmer, *Georg,* copper engraver,
engraver of maps and charts, * 3.2.1892
Berg (Haßbach), l. before 1961 – A
□ ThB XXXVI; Vollmer V.

Wimmer, *Georg (1916),* painter, bookplate
artist, * 23.5.1916 Ufa, † 2.4.1977 Wien
– RUS, A □ Fuchs Maler 20.Jh. IV.

Wimmer, *Gustav,* landscape painter, flower
painter, portrait painter, * 10.4.1877
Stettin, l. before 1961 – PL, D
□ ThB XXXVI; Vollmer V.

Wimmer, *Hans,* sculptor, * 19.3.1907
Pfarrkirchen (Bayern) – D
□ DA XXXIII; Davidson I;
ThB XXXVI; Vollmer V.

Wimmer, *Hein* → **Wimmer,** *Heinrich
(1902)*

Wimmer, *Heinrich (1862),* porcelain
painter, f. before 1862, l. 1876 – D
□ Neuwirth II.

Wimmer, *Heinrich (1902),* goldsmith,
silversmith, * 15.1.1902 Küppersteg – D
□ Vollmer VI.

Wimmer, *Heinz Carl,* etcher, master
draughtsman, * 1923 Leer – D
□ Wietek.

Wimmer, *Jacob,* painter, copper engraver,
* about 1712 Stockholm, † after 1736
Dänemark (?) – S □ SvK; SvKL V.

Wimmer, *Jaroslav,* sculptor, * 12.5.1892
Příbram, † 20.1.1918 Příbram – CZ
□ Toman II.

Wimmer, *Joachim,* goldsmith, founder,
wax sculptor, * 1517, l. 1579 – D
□ ThB XXXVI.

Wimmer, *Johan Larsson,* stonemason,
f. 1664, l. 1683 – S □ SvKL V.

Wimmer, *Josef,* painter, f. 1861 – A
□ Fuchs Maler 19.Jh. IV.

Wimmer, *Karl* → **Wimmer,** *Karl Johan*

Wimmer, *Karl Johan,* painter, * 12.9.1937
Ringebu – N □ NKL IV.

Wimmer, *Konrad,* decorative painter,
landscape painter, * 12.1.1844
München, † 26.11.1905 München – D
□ Münchner Maler IV; ThB XXXVI.

Wimmer, *Lebrecht Benjamin,* silhouette
artist, wax sculptor, etcher, * 1757
Flemmingen, l. after 1814 – D
□ ThB XXXVI.

Wimmer, *Norbert,* painter, graphic
artist, * 1957 Pischelsdorf – A
□ Fuchs Maler 20.Jh. IV.

Wimmer, *Paula,* painter, graphic artist,
* 9.1.1886 München, † 15.6.1971
Dachau – D □ Münchner Maler VI;
ThB XXXVI; Vollmer V.

Wimmer, *Petr,* painter, * 26.5.1822
Domažlice, † 13.8.1879 Domažlice –
CZ □ Toman II.

Wimmer, *Richard,* goldsmith (?), f. 1894,
l. 1896 – A □ Neuwirth Lex. II.

Wimmer, *Rosa,* painter, f. 1912 – A
□ Fuchs Geb. Jgg. II.

Wimmer, *Rudolf,* portrait painter, genre painter, * 10.4.1849 Gottsdorf, † 29.11.1915 München – D ▭ Münchner Maler IV; ThB XXXVI.

Wimmer, *Stefanie,* ceramist, * 27.8.1959 Laussa – A ▭ WWCCA.

Wimmer & Szőnyi → **Wimmer,** *Franz* (1885)

Wimmer & Szőnyj → **Szőnyi,** *András*

Wimmer-Wisgrill, *Eduard Josef* (Fuchs Geb. Jgg. II) → **Wimmer,** *Eduard Josef*

Wimmers, *Heinrich* → **Wimmer,** *Heinrich* (1862)

Wimperis, *A. J.,* landscape painter, f. 1868, l. 1875 – GB ▭ Johnson II; Wood.

Wimperis, *D.,* painter, f. 1893, l. 1894 – GB ▭ Johnson II; Wood.

Wimperis, *E. M.* (Bradshaw 1824/1892; Johnson II) → **Wimperis,** *Edmund Morrison*

Wimperis, *Edmund Monson* (ThB XXXVI) → **Wimperis,** *Edmund Morrison*

Wimperis, *Edmund Morison* (Lister; Mallalieu; Wood) → **Wimperis,** *Edmund Morrison*

Wimperis, *Edmund Morrison* (Wimperis, Edmund Morison; Wimperis, E. M.; Wimperis, Edmund Monson), landscape painter, watercolourist, woodcutter, illustrator, * 6.2.1835 Chester (Cheshire), † 25.12.1900 London – GB ▭ Bradshaw 1824/1892; Houfe; Johnson II; Lister; Mallalieu; ThB XXXVI; Wood.

Wimperis, *Edmund Walter,* architect, * 1865 Mayfair (?), † 1946 – GB ▭ DBA; Gray.

Wimperis, *F. M.,* painter, f. 1875, l. 1876 – GB ▭ Johnson II; Wood.

Wimperis, *John Thomas,* architect, * 1829, † before 11.2.1904 – GB ▭ DBA; Dixon/Muthesius.

Wimperis, *S. W.,* flower painter, f. 1868, l. 1871 – GB ▭ Johnson II; Pavière III.2; Wood.

Wimperis, *Susan,* painter, f. 1867 – GB ▭ Johnson II; Wood.

Wimpfen, *Dionis von (Baron),* goldsmith (?), f. 1880, l. 1885 – A ▭ Neuwirth Lex. II.

Wimpffen, *Waldemar von (Baron),* miniature painter, * 25.9.1801 St. Petersburg (?), † 3.9.1865 – D, A ▭ ThB XXXVI.

Wimpfheimer, *Willy* (KVS) → **Wimpfheimer,** *Willy Karl*

Wimpfheimer, *Willy Karl* (Wimpfheimer, Willy), sculptor, * 17.6.1938 Zürich – CH ▭ KVS; LZSK; Plüss/Tavel II.

Wimphel, *Johannes,* sculptor, f. 1762 – PL ▭ ThB XXXVI.

Wimpy, *Charles,* miniature painter, f. 1893 – GB ▭ Foskett.

Wimund, engineer (?), architect, f. 1090, l. 1120 – GB ▭ Harvey.

Winance, *Alain,* graphic artist, master draughtsman, * 1946 Tournai – B ▭ DPB II.

Winance, *Jean,* graphic artist, painter, * 1911 Ettelbrück – B, L ▭ DPB II.

Winand Orth von Steeg, painter, * 31.5.1371 Steeg (Bacharach), † 22.10.1454 Ostheim (Windecken) – D ▭ Brauksiepe.

Winandts, *Abraham* → **Svansköld,** *Abraham Winandts*

Winans, *Walter,* painter, sculptor, illustrator, * 5.4.1852 St. Petersburg, † 12.8.1920 London – USA, GB, RUS ▭ Falk; Samuels; ThB XXXVI.

Winans, *William O.,* wood engraver, * about 1830 New York State, l. 1859 – USA ▭ Groce/Wallace.

Winantz, *Abraham* → **Svansköld,** *Abraham Winandts*

Winberg, *Adolf,* architect, * 1816 St. Petersburg, † 26.5.1895 Mitau – LV ▭ ThB XXXVI.

Winberg, *Andreas* → **Vinberg,** *Andrej*

Winberg, *Bengt* (Winberg, Karl Bengt Ingemar), painter, master draughtsman, graphic artist, * 8.10.1932 Skara – S ▭ Konstlex.; SvK; SvKL V.

Winberg, *Carl Gustav,* jeweller, * 1800 Finnland, † 1842 – DK ▭ Bøje I.

Winberg, *Cordt Petter,* goldsmith, engraver, * 3.9.1747 Laholm, † after 1793 – S ▭ SvKL V.

Winberg, *Edna* (Winberg, Edna Veronica), painter, master draughtsman, textile artist, * 10.3.1934 Hongkong – S, CDN ▭ Konstlex.; SvK; SvKL V.

Winberg, *Edna Veronica* (SvKL V) → **Winberg,** *Edna*

Winberg, *Hans Sigfrid* (SvKL V) → **Winberg,** *Hasse*

Winberg, *Hasse* (Winberg, Hans Sigfrid), sculptor, smith, * 27.12.1936 Kinna – S ▭ Konstlex.; SvK; SvKL V.

Winberg, *Iwan* (Winberg, Johan Fredrik; Vinberg, Ivan), portrait miniaturist, watercolourist, * 1798 Helsinki, † 1851 or 1852 St. Petersburg – RUS, S ▭ ChudSSSR II; SvKL V; ThB XXXVI.

Winberg, *Johan Anders,* painter, * 15.4.1762, † 15.4.1802 Stockholm – S ▭ SvKL V; ThB XXXVI.

Winberg, *Johan August Gerhard,* painter, wood sculptor, * 4.12.1881 Gråmanstorp, † 21.12.1956 Rappestad – S ▭ SvKL V.

Winberg, *Johan Fredrik* (SvKL V) → **Winberg,** *Iwan*

Winberg, *John* → **Winberg,** *Johan August Gerhard*

Winberg, *Karl Bengt Ingemar* (SvKL V) → **Winberg,** *Bengt*

Winbergh, *Katherine* → **Winbergh,** *Maud Katherine*

Winbergh, *Maud Katherine,* painter, master draughtsman, stage set designer, ceramist, * 8.12.1919 Stockholm – S ▭ SvKL V.

Winbertus, smith, f. 1307 – D ▭ Focke.

Winbladh, *Sölv* (Winbladh, Sölv Lilly; Winbladh, Sölv Lili), painter, master draughtsman, graphic artist, * 1923 Stockholm – S ▭ SvK; SvKL V.

Winbladh, *Sölv Lili* (SvK) → **Winbladh,** *Sölv*

Winbladh, *Sölv Lilly* (SvKL V) → **Winbladh,** *Sölv*

Winborg, *Daga,* painter, master draughtsman, graphic artist, * 28.3.1894 Undenäs, l. 1949 – S ▭ Konstlex.; SvK; SvKL V.

Winbury, sculptor, f. 1690, l. 1710 – GB ▭ Gunnis.

Winbush, *LeRoy,* painter, f. 1940 – USA ▭ Dickason Cederholm.

Winby, *Frederic Charles* (Winby, Frederick Charles), painter, etcher, * 29.7.1875 Newport (Montana), † 1959 – GB ▭ Lister; ThB XXXVI; Wood.

Winby, *Frederick Charles* (Lister) → **Winby,** *Frederic Charles*

Winceciu → **Vincentius** (1500)

Winch, *Graham,* artist, f. 1880 – ZA ▭ Gordon-Brown.

Winchcombe, *Richard of* (1356) (Harvey) → **Richard of Winchcombe** (1356)

Winchcombe, *Richard* (1398), mason, f. 1398, † 1440 – GB ▭ Harvey.

Winchcombe, *William,* mason, f. 1278, l. 1282 – GB ▭ Harvey.

Winchecumbe, *Richard* → **Winchcombe,** *Richard* (1398)

Winchell, *Elizabeth* (Winchell, Elizabeth Burt), painter, sculptor, * 20.6.1890 Brooklyn (New York), l. before 1961 – USA ▭ Falk; Vollmer V.

Winchell, *Elizabeth Burt* (Falk) → **Winchell,** *Elizabeth*

Winchell, *Fannie,* painter, f. 1925 – USA ▭ Falk; Hughes.

Winchell, *John P.* (Mistress) → **Winchell,** *Elizabeth*

Winchell, *Paul,* graphic artist, illustrator, f. 1938 – USA ▭ Falk.

Winchell, *Ward* (Falk) → **Winchell,** *Ward Philo*

Winchell, *Ward Philo* (Winchell, Ward), painter, * 5.4.1859 Chicago (Illinois), † 21.2.1929 – USA ▭ Falk; Hughes.

Winchelsea, *William of* (Harvey) → **William of Winchelsea**

Winchester, *G.,* landscape painter, f. 1853, l. 1866 – GB ▭ Johnson II; Wood.

Winchester, *William* (1366), mason, f. 1365, l. 1366 – GB ▭ Harvey.

Winchester, *William* (1715), sculptor, * about 1715, † 1772 – GB ▭ Gunnis.

Winck (1750), architect, f. about 1750 – B, NL ▭ ThB XXXVI.

Winck, *Christian* → **Wink,** *Christian*

Winck, *Chrysostomus* → **Wink,** *Chrysostomus*

Winck, *Friedrich Carl Franz,* sculptor, * 13.9.1796 Oldenburg, † 27.4.1859 Hamburg – D ▭ Rump; ThB XXXVI.

Winck, *Joh. Christian Thomas* → **Wink,** *Christian*

Winck, *Joh. Chrysostomus* → **Wink,** *Chrysostomus*

Winck, *Johann Amandus* → **Wink,** *Johann Amandus*

Winck, *Johann Christian Thomas* (DA XXXIII) → **Wink,** *Christian*

Winck, *Joseph Gregor,* painter, * 8.5.1710 Deggendorf, † 11.4.1781 Hildesheim – D ▭ DA XXXIII; ThB XXXVI.

Winck, *Ludwig,* sculptor, * 24.7.1827 Hamburg, † 19.3.1866 Hamburg – D ▭ Rump; ThB XXXVI.

Winck, *Willibald,* portrait painter, genre painter, * 14.2.1867 Berlin, † 20.4.1932 Berlin – D ▭ ThB XXXVI.

Winckboons, *Joest,* architect, f. 1653, l. 1656 – S ▭ SvK.

Wincke, *Borchart,* goldsmith, f. 1567, l. 1576 – DK ▭ Bøje I.

Wincke, *Hans Christian,* goldsmith, silversmith, f. 1567, l. 1571 – DK ▭ Bøje I.

Winckel, *Emile van de* (Van de Winckel, Emile), portrait painter, miniature painter, * 1879 Tamise, † Brüssel – B ▭ DPB II.

Winckel, *Gerdt* → **Wynckell,** *Gerdt*

Winckel, *Jean-Georges,* painter, * Thann, f. before 1879, l. 1884 – F ▭ Bauer/Carpentier VI.

Winckel, *Richard,* painter, graphic artist, * 5.7.1870 Berleburg, † 10.2.1941 Magdeburg – D ▭ ThB XXXVI.

Winckel, *Therese Emilie Henriette von* → **Winckel,** *Therese Emilie Henriette aus dem*

Winckel, *Therese Emilie Henriette aus dem,* copyist, * 20.12.1779 Weißenfels, † 7.3.1867 Dresden – D ⊞ ThB XXXVI.

Winckele, *Auguste van de,* goldsmith, f. 1790 – B, NL ⊞ ThB XXXVI.

Winckele, *Peerken van* → **Else,** *Peeter van* (1513)

Winckelirer, *Joseph* → **Winkelirer,** *Joseph*

Winckell, *Therese Emilie Henriette aus dem* → **Winckel,** *Therese Emilie Henriette aus dem*

Winckell, *Therese Emilie Henriette von* → **Winckel,** *Therese Emilie Henriette aus dem*

Winckelmann, illustrator, f. before 1885, l. before 1904 – D ⊞ Ries.

Winckelmann, *Heinrich,* goldsmith, f. 1512 – D ⊞ ThB XXXVI.

Winckelmann, *Jan Leonard,* painter, f. 1797 – CZ ⊞ Toman II.

Winckelmann, *Johann August,* porcelain painter, * about 1727, † 17.7.1767 Meißen – D ⊞ Rückert.

Winckelmann, *Johann Carl Traugott,* porcelain former, * 1764, l. 1794 – D ⊞ Rückert.

Winckelmann, *Johann Friedrich (1772)* (Rump) → **Winkelmann,** *Johann Friedrich*

Winckelmann, *Johann Leonhard* → **Winkelmann,** *Johann Leonhard*

Winckelmann, *Johann Michael* (Rückert) → **Winkelmann,** *Johann Michael*

Winckh, *Joseph Gregor* → **Winck,** *Joseph Gregor*

Winckhler, *Johann Peter* → **Winkler,** *Johann Peter*

Winckle, *Andreas,* cabinetmaker, f. 1579 – D ⊞ ThB XXXVI.

Winckler, *August Friedrich,* master draughtsman, etcher, * 1770 Geyer, † 1807 – D ⊞ ThB XXXVI.

Winckler, *August Wilhelm,* blue porcelain underglazier, porcelain painter who specializes in an Indian decorative pattern, * about 1772 Wantewitz, l. 1.1.1847 – D ⊞ Rückert.

Winckler, *Balthasar,* goldsmith, * before 1714, † 1759 – D ⊞ Seling III.

Winckler, *Bernhard,* stonemason, * Rosenheim(?), f. 1499, l. 1532 – D ⊞ ThB XXXVI.

Winckler, *Caspar,* painter, * Polnisch Neustadt(?), f. 1609, l. 1617 – PL ⊞ ThB XXXVI.

Winckler, *Charlotte Maria,* porcelain painter, f. 1.4.1799, l. 31.1.1800 – D ⊞ Rückert.

Winckler, *Charlotte Mariana* → **Winckler,** *Charlotte Maria*

Winckler, *Christian (1690),* goldsmith, f. 1690, † 1706 – PL ⊞ ThB XXXVI.

Winckler, *Christian (1710),* copper engraver, * Oels (Schlesien), f. about 1710, l. 1740 – PL ⊞ ThB XXXVI.

Winckler, *Christian (1715)* (Winckler, Christian), maker of silverwork, clockmaker, * about 1715, † 1783 – D ⊞ Seling III.

Winckler, *Christian Friedrich,* porcelain colourist, f. 1774, l. 1777 – D ⊞ Rückert.

Winckler, *David,* goldsmith, * Frankenstein (Sachsen)(?), f. 1617, † 4.3.1635 Freiberg (Sachsen) – D ⊞ ThB XXXVI.

Winckler, *Elise* (Nagel) → **Winkler,** *Elise*

Winckler, *Franz,* copper engraver, * Wien, f. 1766 – A ⊞ ThB XXXVI.

Winckler, *Friederike Wilhelmine,* porcelain painter, * 3.1776 Meißen, l. 1.1.1843 – D ⊞ Rückert.

Winckler, *Friedrich Wilhelm,* porcelain painter, flower painter, * 2.10.1748 Meißen, † 26.11.1801 Meißen – D ⊞ Rückert.

Winckler, *Georg (1648),* goldsmith, * about 1648 Nürnberg, † 1727 – D ⊞ Seling III.

Winckler, *Georg (1650)* (Winckler, Georg), architect(?), * 23.5.1650 Leipzig, † 4.8.1712 Leipzig – D ⊞ ThB XXXVI.

Winckler, *Georg Gottfried (1734),* copper engraver, f. 1734, l. 1745 – D ⊞ ThB XXXVI.

Winckler, *Hans,* maker of silverwork, * 1562 Nürnberg, † 1619 Nürnberg(?) – D, D ⊞ Kat. Nürnberg.

Winckler, *Hieronymus,* bookbinder, f. about 1599, l. 1604 – D ⊞ ThB XXXVI.

Winckler, *Jeremias,* copper engraver, f. about 1673 – PL ⊞ ThB XXXVI.

Winckler, *Johan Christian* → **Winkler,** *Johan Christian*

Winckler, *Johan Gottfried,* copper engraver, cartographer, enchaser, * 1734, † 1791 Frederiksværk – DK, D ⊞ ThB XXXVI.

Winckler, *Johann Abraham,* maker of silverwork, brazier / brass-beater, * before 1710, † 1767 – D ⊞ Seling III.

Winckler, *Johann Christoph (1745),* maker of silverwork, brazier / brass-beater, * before 1745, † 1808 – D ⊞ Seling III.

Winckler, *Johann Gottfried,* cabinetmaker, f. 1785 – D ⊞ ThB XXXVI.

Winckler, *Johann Jakob,* maker of silverwork, brazier / brass-beater, * before 1735 Augsburg, † 1807 – D ⊞ Seling III.

Winckler, *Johann Philipp,* goldsmith, * Augsburg, f. 1696, l. 1697 – D ⊞ Seling III.

Winckler, *Johann Sigmund,* clockmaker, * 1743, † 1796 – D ⊞ Seling III.

Winckler, *Josef,* stonemason, f. 1720 – A ⊞ ThB XXXVI.

Winckler, *Julien-Philippe,* architect, * 1853 Chambertin, l. after 1879 – F ⊞ Delaire.

Winckler, *Jutta,* ceramist, * 21.7.1955 Hagen – D, GB ⊞ WWCCA.

Winckler, *Margarete* (ThB XXXVI) → **Winkler,** *Margarete*

Winckler, *Matthäus Ludwig* → **Winckler,** *Matthias Ludwig*

Winckler, *Matthias Ludwig,* goldsmith, * before 1700 Augsburg, † 1739 – D ⊞ Seling III.

Winckler, *Monique,* painter, * 29.12.1922 Strasbourg (Bas-Rhin) – F ⊞ Bénézit.

Winckler, *Otto Zacharias,* carver of coats-of-arms, seal engraver, seal carver, gem cutter, * before 1684, † 1753 – D ⊞ Seling III.

Winckler, *Philipp,* stonemason, f. 1696, l. 11.1713 – PL ⊞ ThB XXXVI.

Winckler, *Stefan,* goldsmith, f. 1632, † 1658 – D ⊞ Kat. Nürnberg; ThB XXXVI.

Winckler, *Theophilus,* seal carver, heraldic artist, * Nieschwitz(?), f. 1611, † 24.10.1633 Breslau – PL, LT ⊞ ThB XXXVI.

Winckler-Schmidt, *Adele,* miniature painter, * St. Louis, f. 1904 – USA, GB ⊞ Falk.

Winckler-Tannenberg, *Friedrich,* painter, stage set designer, graphic artist, * 7.12.1888 Bernburg, l. before 1961 – D ⊞ ThB XXXVI; Vollmer V.

Wincklmayr, *Achatius* → **Winkelman,** *Achatius*

Winckworth, *Allen Gay* → **Gay,** *Winkworth Alban*

Winckworth, *John,* architect, * about 1790, l. 1826 – GB ⊞ Colvin.

Wincle, *Chrétien van de,* painter, f. 1407, l. 1418 – B, NL ⊞ ThB XXXVI.

Wincler, *Franz Joseph* → **Winter,** *Franz Joseph*

Wincqx, *Jean* → **Wincqz,** *Jean*

Wincqz, *Jean,* architect, * 1743 Soignies, l. 1793 – B, NL ⊞ ThB XXXVI.

Wind, *Anne* → **Wind,** *Anneke Harmine*

Wind, *Anneke Harmine,* watercolourist, master draughtsman, etcher, * 20.9.1940 Hengelo (Overijssel) – NL ⊞ Scheen II.

Wind, *Franz Ludwig,* wood sculptor, stone sculptor, * 14.11.1719 Kaiserstuhl (Luzern), † 25.8.1789 Kaiserstuhl (Luzern) – CH ⊞ Brun III; ThB XXXVI.

Wind, *Gerhard (1928)* (Wind, Gerhard), painter, graphic artist, * 22.1.1928 Hamburg – D ⊞ KüNRW VI; Vollmer V.

Wind, *Gerhard (1938),* painter, graphic artist, * 29.7.1938 Wien – A ⊞ Fuchs Maler 20.Jh. IV.

Wind, *Gustav,* silversmith, f. 1902 – A ⊞ Neuwirth Lex. II.

Wind, *Hans,* painter, f. 16.7.1445, † about 1463 – CH ⊞ Brun III; ThB XXXVI.

Wind, *Jørgen Henrik,* miniature painter, * 1794, † 1819 – DK ⊞ ThB XXXVI.

Wind, *Josef,* sculptor, * 16.6.1864 München, l. 1900(?) – D ⊞ ThB XXXVI.

Wind, *Michael,* belt and buckle maker, f. 1771 – A ⊞ ThB XXXVI.

Wind, *Ulrich,* painter, f. 1514 – D ⊞ ThB XXXVI.

Windass, *John,* painter, * 1843 York, * † 1938 York – GB ⊞ Johnson II; Turnbull; Wood.

Windberg, *Iwan* → **Winberg,** *Iwan*

Windberger (Maler-Familie) (ThB XXXVI) → **Windberger,** *Hans (1554)*

Windberger (Maler-Familie) (ThB XXXVI) → **Windberger,** *Hans (1555)*

Windberger (Maler-Familie) (ThB XXXVI) → **Windberger,** *Ulrich (1555)*

Windberger (Maler-Familie) (ThB XXXVI) → **Windberger,** *Ulrich (1588)*

Windberger, *Fabian,* gunmaker, * Zürich(?), f. 1511, l. 29.4.1537 – CH ⊞ Brun III; Brun IV.

Windberger, *Ferry,* architectural painter, stage set designer, genre painter, decorative painter, * 8.10.1915 Preßburg – SK, A ⊞ Fuchs Maler 20.Jh. IV.

Windberger, *Franz Josef* → **Windberger,** *Ferry*

Windberger, *Hans (1554),* painter, * about 1554, l. about 1605 – D ⊞ ThB XXXVI.

Windberger, *Hans (1555),* painter, * Landshut(?), f. 1555, † 1571 Ingolstadt – D ⊞ ThB XXXVI.

Windberger, *Ulrich (1555),* painter, * about 1555, † 10.1602 – D ⊞ ThB XXXVI.

Windberger, *Ulrich (1588),* painter, * 1588, † 25.11.1646 – D ⊞ ThB XXXVI.

Windbichler, *Erich,* sculptor, painter, graphic artist, illustrator, * 15.9.1904 Salzburg – D, A ▭ Fuchs Maler 20.Jh. IV; ThB XXXVI; Vollmer V.

Windbichler, *Lorenz,* cabinetmaker, * about 1651, † 20.7.1724 Salzburg – A ▭ ThB XXXVI.

Winde, *Balser* → **Winne,** *Baltzer*

Winde, *Baltzer* → **Winne,** *Baltzer*

Winde, *Robert,* painter, f. 1776 – GB ▭ Waterhouse 18.Jh..

Winde, *Theodor Arthur,* wood sculptor, artisan, wood carver, * 7.6.1886 Dresden, l. before 1961 – D ▭ ThB XXXVI; Vollmer V.

Winde, *Willem* (Winde, William), architect, * Bergen-op-Zoom(?), f. before 1647, † 1699 or 28.4.1722 or before 28.4.1722 Westminster (London) – GB, NL ▭ Colvin; DA XXXIII; ThB XXXVI.

Winde, *William* (Colvin) → **Winde,** *Willem*

Windeat, *Emma S.,* landscape painter, * Brockville (Ontario), f. 1897, † 1926 – CDN ▭ Harper.

Windeat, *William,* portrait painter, * 1826, l. 1871 – USA, CDN ▭ Groce/Wallace; Harper.

Windeck, *Paul,* sculptor, f. 1503, † 1535 Sélestat – F ▭ ThB XXXVI.

Windekens, *Joos van,* painter, f. 1687, † 1713 – B, NL ▭ ThB XXXVI.

Windekiel, *Friedrich,* sculptor, f. about 1760, l. 1779 – D ▭ Feddersen; ThB XXXVI.

Windelband, *Gertrud,* painter, artisan, * 20.11.1873 Berlin, † 1944 Königsberg – RUS, D ▭ ThB XXXVI.

Windelken, *Johan,* glazier, f. 1633, l. 1668 – D ▭ Focke.

Windell, *Balser* → **Winne,** *Baltzer*

Windell, *Baltzer* → **Winne,** *Baltzer*

Windelot, *Jacques Vindelot* → **Vindelot,** *Jacques Vindelot*

Windels, *Carl* (Ries) → **Windels,** *Carl Friedr.*

Windels, *Carl Friedr.* (Windels, Carl), painter, graphic artist, * 18.9.1869 Bremen, † 1954 Bremen – D ▭ Ries; ThB XXXVI.

Windels, *Carl Friedrich* → **Windels,** *Carl Friedr.*

Windelschmidt, *Heinrich,* painter, * 1884 Köln, l. before 1961 – D ▭ Vollmer V.

Winden, *Catharina Hendrica Maria van,* watercolourist, master draughtsman, etcher, * 19.4.1902 Delft (Zuid-Holland) – NL, USA ▭ Scheen II.

Winden, *H. van der* (Waller) → **Winden,** *Henricus van der*

Winden, *Hans,* architect, stonemason, f. 1664, † 13.4.1677 – CH ▭ Brun IV; ThB XXXVI.

Winden, *Henricus van der* (Winden, H. van der), etcher, master draughtsman, * 8.2.1730 Amsterdam (Noord-Holland), † after 1763(?) – NL ▭ ThB XXXVI; Waller.

Windenmacher, *Georg,* goldsmith, f. 1471 – D ▭ Zülch.

Windenthal, *J.,* painter, f. 1601 – D ▭ ThB XXXVI.

Winder, *Arthur,* architect, f. 1868 – GB ▭ DBA.

Winder, *Berthold,* figure painter, portrait painter, * 28.7.1833 Wien, † 12.5.1888 Wien – A ▭ Fuchs Maler 19.Jh. IV; ThB XXXVI.

Winder, *Earl Theodore,* architect, * 5.6.1903 Alexandria (Virginia) – USA ▭ Dickason Cederholm.

Winder, *Edmund,* architect, f. 1895, l. 1896 – GB ▭ DBA.

Winder, *Francis A.,* architect, † before 9.1.1948 – GB ▭ DBA.

Winder, *Franz Anton* → **Winter,** *Franz Anton*

Winder, *Franz Joseph* → **Winter,** *Franz Joseph*

Winder, *Gustav,* painter, * 1837 Wien, l. 25.4.1855 – A ▭ Fuchs Maler 19.Jh. IV.

Winder, *H. Smallwood,* painter, f. 1903 – GB ▭ Bradshaw 1893/1910.

Winder, *J. A.,* miniature painter, f. about 1755 – D ▭ Nagel.

Winder, *J. T.,* bird painter, f. 1875 – GB ▭ Lewis; Wood.

Winder, *Johannes,* painter, f. 1800 – A ▭ Fuchs Maler 19.Jh. IV; ThB XXXVI.

Winder, *Rudolf* (Windner, Rudolf), painter, sculptor, * 4.12.1842 Wien, † 8.3.1920 St. Veit an der Gölsen – A ▭ Fuchs Maler 19.Jh. Erg.-Bd II; ThB XXXVI.

Winder, *Sigmar,* painter, f. 1878 – A ▭ Fuchs Maler 19.Jh. IV.

Winder, *Thomas,* architect, * 1856 Sheffield (South Yorkshire), l. about 1900 – GB ▭ DBA.

Winder, *W. C.,* painter, f. 1885 – GB ▭ Wood.

Winder Reid, *Nina,* marine painter, * 26.5.1891 Hove (Sussex), l. before 1961 – GB ▭ Vollmer V.

Winderhalter, *Josef Ant.* → **Winterhalder,** *Josef* (1702)

Winders, *Jacques* (Winders, Jean-Jacques), architect, * 14.5.1849 Antwerpen, † 20.2.1936 Antwerpen – B ▭ DA XXXIII; ThB XXXVI.

Winders, *Jean-Jacques* (DA XXXIII) → **Winders,** *Jacques*

Winders, *Max* (Vollmer V) → **Winders,** *Maxime*

Winders, *Maxime* (Winders, Max), architect, painter, sculptor, * 23.4.1882 Antwerpen, † 10.9.1982 Brüssel – B ▭ DA XXXIII; Vollmer V.

Windett, *Villette,* painter, f. 1904 – USA ▭ Falk.

Windeyer, *R. C.,* architect, painter, f. 1872, l. 1889 – CDN ▭ Harper.

Windfeld-Hansen, *Knud,* landscape painter, flower painter, portrait painter, * 27.12.1883 Vejle, l. before 1961 – DK ▭ ThB XXXVI; Vollmer V.

Windfeld-Schmidt, *Jörgen* (ThB XXXVI) → **Windfeld-Schmidt,** *Jørgen*

Windfeld-Schmidt, *Jørgen,* sculptor, painter, * 18.5.1885 Kopenhagen, † 31.7.1952 Glostrup – DK ▭ ThB XXXVI; Vollmer V.

Windfeldt, *Erland,* figure sculptor, miniature sculptor, * 1910 Kopenhagen – DK ▭ Vollmer V.

Windgruber, *Josef,* flower painter, * 1797, † 2.7.1847 – A ▭ Fuchs Maler 19.Jh. IV; ThB XXXVI.

Windgruber, *Michael,* porcelain painter, f. 1785, † 22.7.1813 Wien – A ▭ Fuchs Maler 19.Jh. Erg.-Bd II; ThB XXXVI.

Windhäsel, *Hans,* brazier / brass-beater, f. 1714, l. 1722 – D ▭ ThB XXXVI.

Windhäsel, *Johann* → **Windhäsel,** *Hans*

Windhäuser, architect, * Mainz(?), f. 1718, l. 1722 – D ▭ ThB XXXVI.

Windhager, *Franz,* watercolourist, graphic artist, illustrator, designer, landscape painter, genre painter, * 3.12.1879 Wien, † 14.6.1959 Wien – A ▭ ELU IV; Fuchs Maler 19.Jh. Erg.-Bd II; Fuchs Maler 19.Jh. IV; Ries; ThB XXXVI; Vollmer V.

Windham, *Ashe,* watercolourist, f. about 1860 – ZA ▭ Gordon-Brown.

Windham, *Edmund,* painter, f. 1901 – USA ▭ Falk.

Windham, *Joseph,* master draughtsman, * 21.8.1739 Twickenham (Middlesex), † 21.9.1810 – GB ▭ Grant; Mallalieu; ThB XXXVI.

Windhausen, *Albinus,* painter, * 20.5.1863 Burgwaldniel (Nieder-Rhein), † 15.9.1946 Roermond (Limburg) – D, NL ▭ Scheen II.

Windhausen, *Alphons Henricus Joseph,* watercolourist, * 13.9.1901 Roermond (Limburg) – NL ▭ Scheen II.

Windhausen, *Fons* → **Windhausen,** *Alphons Henricus Joseph*

Windhausen, *Heinrich,* portrait painter, * 11.9.1857 Burgwaldniel (Nieder-Rhein), † 20.1.1922 Roermond (Limburg) – NL ▭ Scheen II.

Windhausen, *Henricus Josephus Paulus* (Windhausen, Paul J. H.; Windhausen, Paul), painter, graphic artist, * 19.5.1903 Roermond (Limburg), † 4.10.1944 Rijsbergen (Noord-Brabant) – NL ▭ Mak van Waay; Scheen II; Vollmer V.

Windhausen, *Paul* (Vollmer V) → **Windhausen,** *Henricus Josephus Paulus*

Windhausen, *Paul,* portrait painter, * 11.5.1871 Burgwaldniel (Nieder-Rhein), † 11.11.1944 Roermond (Limburg) – NL ▭ Scheen II.

Windhausen, *Paul J. H.* (Mak van Waay) → **Windhausen,** *Henricus Josephus Paulus*

Windhausen, *Peter Heinrich,* portrait painter, * 27.9.1832 Burgwaldniel (Nieder-Rhein), † 22.1.1903 Roermond (Limburg) – NL ▭ Scheen II.

Windhesel, *Hans* → **Windhäsel,** *Hans*

Windhesel, *Johann* → **Windhäsel,** *Hans*

Windhorst, *Johan* → **Windhorst,** *Johann Christoph*

Windhorst, *Johann Christoph,* architectural painter, aquatintist, landscape painter, woodcutter, linocut artist, * 1.6.1884 Schiedam (Zuid-Holland), † 15.1.1970 Rheden (Gelderland) – NL ▭ Mak van Waay; Scheen II; ThB XXXVI; Vollmer V; Waller.

Winding, *Elisæus,* painter, copper engraver, * 22.12.1745 Uddevalla, † 8.4.1793 Höja – S ▭ SvKL V.

Winding, *Hans Laurits Struch,* etcher, * 1750 Kullerup (Fünen), † 19.11.1831 – DK ▭ ThB XXXVI.

Winding, *Jens Hansen,* goldsmith, silversmith, * Kopenhagen, f. 6.3.1702, l. 1711 – DK ▭ Bøje I.

Windinge, *Bennet,* architect, * 27.5.1905 Odense – DK ▭ Vollmer V.

Windinger, *Peter,* flower painter, f. about 1740 – D ▭ ThB XXXVI.

Windisch, *Albert,* landscape painter, portrait painter, typeface artist, * 17.5.1878 Friedberg (Hessen), l. before 1947 – D ▭ ThB XXXVI.

Windisch, *Bernhard* (Windisch, Ernst Bernhard), landscape painter, poster artist, * 1.2.1882 Zwickau, l. before 1961 – D ▭ ThB XXXVI; Vollmer V.

Windisch, *Christof,* architect, f. 1578,
l. 1591 – A ▭ ThB XXXVI.
Windisch, *Ernst Bernhard* (ThB XXXVI)
→ **Windisch,** *Bernhard*
Windisch, *Friedrich Wilhelm Heinrich,*
goldsmith, * 30.11.1838 Mitau,
† 28.5.1924 Riga – LV ▭ Hagen.
Windisch, *Georg* → **Windisch,** *Jörg*
Windisch, *Gerhard,* painter,
etcher, f. about 1950 – A
▭ Fuchs Maler 20.Jh. IV.
Windisch, *Hans,* painter, graphic artist,
* 21.2.1891 Niederlößnitz (Dresden),
l. before 1947 – D ▭ ThB XXXVI.
Windisch, *Jörg,* architect, f. 1450,
† 8.8.1466 Passau – D, A
▭ DA XXXIII; ThB XXXVI.
Windisch, *Josef,* landscape painter,
flower painter, etcher, illustrator,
* 8.12.1884 Graz, † 8.7.1968
München – D ▭ Fuchs Geb. Jgg. II;
Münchner Maler VI; Ries; ThB XXXVI;
Vollmer V.
Windisch, *Marion Linda,* sculptor,
* 20.6.1904 Cincinnati (Ohio) – USA
▭ Falk.
Windisch, *N.,* miniature painter, f. 1801
– A ▭ Schidlof Frankreich.
Windisch, *Richard Ferdinand,* goldsmith,
* 21.6.1875 Riga, † 12.2.1944 Kosten
(Posen) – LV, PL ▭ Hagen.
Windisch, *Sigmund,* cabinetmaker,
sculptor, * 11.2.1709 Mockersdorf,
† 9.2.1787 Erbendorf – D ▭ Sitzmann;
ThB XXXVI.
Windisch-Grätz, *Ernst von und zu*
(Prinz) (Windisch-Graetz, Ernst Veriand
von und zu (Prinz)), painter, graphic
artist, * 21.4.1905 Prag, † 23.12.1952
Wien – A ▭ Fuchs Maler 20.Jh. IV;
ThB XXXVI; Vollmer V.
Windisch-Grätz, *Ernst Veriand von und zu*
(Prinz) → **Windisch-Grätz,** *Ernst von*
und zu (Prinz)
Windisch-Graetz, *Ernst Veriand von und*
zu (Prinz) (ThB XXXVI) → **Windisch-**
Grätz, *Ernst von und zu* (Prinz)
Windischbauer, *Andrea-Maria,* painter,
graphic artist, * 17.11.1942 Salzburg
– A ▭ Fuchs Maler 20.Jh. IV; List.
Windizsch, *Hans,* goldsmith,
f. 1560, † 1591 Nürnberg (?) – D
▭ Kat. Nürnberg.
Windmaier, *Anton (1840),* landscape
painter, * 4.4.1840 Pfarrkirchen
(Bayern), † 13.1.1896 München – D
▭ Münchner Maler IV; ThB XXXVI.
Windmaier, *Anton (1870),* painter,
* 1870, † 15.11.1901 München – D
▭ ThB XXXVI.
Windmiller, *Ruth* (Duckworth, Ruth),
sculptor, ceramist, * 10.4.1919 Hamburg
– D, GB, USA ▭ Spalding; Vollmer VI;
Watson-Jones.
Windmills, *Joseph,* clockmaker, f. 1671,
l. 1702 – GB ▭ ThB XXXVI.
Windmüller, *August,* painter, * 1815 – D
▭ ThB XXXVI.
Windmüller, *Eugen,* genre painter,
landscape painter, * 29.12.1842
Marienwerder (West-Preußen),
† 13.9.1927 Düsseldorf – D
▭ ThB XXXVI.
Windner, *Rudolf* (Fuchs Maler 19.Jh.
Erg.-Bd II) → **Winder,** *Rudolf*
Windolf, *Ruth-Ursula,* goldsmith, * 1940
– D ▭ Nagel.
Windover, *J.,* sculptor, * Andover (?),
f. 1810, l. 1830 – GB ▭ Gunnis.
Windover, *John,* silversmith, f. about
1694, l. 1726 – USA ▭ ThB XXXVI.

Windover of Andover, *J.* → **Windover,**
J.
Windpässinger, *Joh. Georg,* architect,
f. 1725, l. 1740 – A ▭ ThB XXXVI.
Windprechtinger, *Wolfgang,* architect,
* 1922 Ramingstein – A ▭ List.
Windrauch, *Hans,* stucco worker, f. 1575,
l. 1589 – DK, RUS, D ▭ ThB XXXVI.
Windrem, *Robert C.,* printmaker, painter,
* 9.11.1905 Madera (California),
† 3.1985 Vancouver (Washington) –
USA ▭ Hughes.
Windrim, *James Hamilton,* architect,
* 4.1.1840 or 4.7.1840 Philadelphia,
† 26.4.1919 Philadelphia – USA
▭ DA XXXIII; EAAm III;
Tatman/Moss; ThB XXXVI.
Windrim, *John Torrey,* architect,
* 14.2.1866 Philadelphia (Pennsylvania),
† 27.6.1934 Philadelphia (Pennsylvania)
– USA ▭ Tatman/Moss.
Windscheif, *Fritz,* graphic artist,
illustrator, * 12.4.1905 Remscheid – D
▭ Vollmer VI.
Windschiegl, lithographer, f. 1821 – D
▭ ThB XXXVI.
Windschmitt, *Ludwig,* painter, restorer,
* 3.8.1848 Kastel (Rhein), † 4.4.1920
Frankfurt (Main) – D ▭ ThB XXXVI.
Windsor → **Quick,** *Bob*
Windsor, *F. J.,* miniature painter, f. 1839
– GB ▭ Foskett.
Windsor, *Frank,* architect, * 9.2.1876
Croydon, l. 1906 – GB ▭ DBA.
Windsor-Fry, *Harry* (Fry, Windsor; Fry,
Harry Windsor), painter, * Torquay
(Devonshire), f. before 1884, l. before
1947 – GB ▭ Bradshaw 1893/1910;
Bradshaw 1911/1930;
Bradshaw 1931/1946;
Bradshaw 1947/1962; Houfe; Johnson II;
ThB XXXVI; Wood.
Windstosser, *Ludwig,* photographer,
* 19.1.1921 München, † 3.6.1983
Stuttgart – D ▭ Krichbaum; Naylor.
Windt, *C. v. d.* (Mak van Waay) →
Windt, *Christoffel van der*
Windt, *Carel Lodewijk,* miniature
painter, landscape painter, * 8.10.1902
Amsterdam (Noord-Holland),
† 18.12.1961 Beekbergen (Gelderland)
– NL, F ▭ Scheen II.
Windt, *Chris van der* → **Windt,**
Christoffel van der
Windt, *Christoffel van der* (Windt, C.
v. d.; Windt, Christophe van der),
watercolourist, master draughtsman,
etcher, decorative painter, * 22.8.1877
Brüssel-Molenbeek-St-Jean, † 7.2.1952
Leiden (Zuid-Holland) – B, NL
▭ Mak van Waay; Scheen II;
ThB XXXVI; Waller.
Windt, *Christophe van der* (Scheen II) →
Windt, *Christoffel van der*
Windt, *Cornelis van der* → **Windt,**
Christoffel van der
Windt, *Gerard* → **Windt,** *Gerard Carel*
Lodewijk
Windt, *Gerard Carel Lodewijk* (Windt,
Gerardus Carel Lodewijk), landscape
painter, * 1.9.1868 Den Haag (Zuid-
Holland), † 27.8.1949 Den Haag
(Zuid-Holland) – NL, F ▭ Scheen II;
ThB XXXVI.
Windt, *Gerardus Carel Lodewijk* (Scheen
II) → **Windt,** *Gerard Carel Lodewijk*
Windt, *L. v. d.* (Mak van Waay) →
Windt, *Laurent van der*

Windt, *Laurent van der* (Windt, L. v. d.),
painter, etcher, woodcutter, * 3.11.1878
Brüssel, † 11.8.1916 Leiden (Zuid-
Holland) – B, NL ▭ Mak van Waay;
Scheen II; Waller.
Windt, *Peter (1715),* painter, f. 1715,
† 14.4.1728 Hamburg – D ▭ Rump.
Windt, *Peter (1749),* painter, f. 1749,
† 12.7.1762 Hamburg – D ▭ Rump.
Windt, *Philip* (ThB XXXVI; Waller) →
Windt, *Philip Pieter*
Windt, *Philip Pieter* (Windt, Philip), genre
painter, lithographer, watercolourist,
master draughtsman, * 4.9.1847 Den
Haag (Zuid-Holland), † 19.9.1921 Den
Haag (Zuid-Holland) – NL ▭ Scheen II;
ThB XXXVI; Waller.
Windt, *Thomas,* mason, f. 1724 – D
▭ ThB XXXVI.
Windtbühler, *Lorenz* → **Windbichler,**
Lorenz
Windter, portrait miniaturist, f. 1701 – D,
GB ▭ ThB XXXVI.
Windter, *Anton* → **Winter,** *Anton* (1651)
Windter, *Berthold* → **Winder,** *Berthold*
Windter, *Johann Wilhelm* (Winter, Johann
Wilhelm), copper engraver, master
draughtsman, etcher, * about 1696
Nürnberg (?), † 27.3.1765 or about 1765
Nürnberg – D, NL ▭ ThB XXXVI;
Waller.
Windtpichler, *Lorenz* → **Windbichler,**
Lorenz
Windtracke, *Anton,* painter, f. 1684,
l. 1722 – D ▭ ThB XXXVI.
Windus, *William Lindsay,* painter,
* 8.7.1822 or 1823 Liverpool
(Merseyside), * 9.10.1907 London – GB
▭ DA XXXIII; Johnson II; Mallalieu;
ThB XXXVI; Wood.
Winebrenner, *Harry* (Winebrenner, Harry
Fielding), sculptor, illustrator, painter,
* 4.1.1884 or 1.4.1884 (?) or 4.1.1885
or 1.4.1885 Summerville (West Virginia),
† 8.10.1969 Chatsworth (California) or
Los Angeles – USA ▭ Falk; Hughes;
ThB XXXVI; Vollmer V.
Winebrenner, *Harry Fielding* (Falk;
Hughes; ThB XXXVI) → **Winebrenner,**
Harry
Winecker, *Valentin* → **Winkler,** *Valentin*
(1489)
Winecky, *Joseph,* watercolourist, portrait
painter, genre painter, landscape
painter, f. before 1836, l. 1868 – A
▭ Fuchs Maler 19.Jh. IV; ThB XXXVI.
Winegar, *A. L.,* painter, f. 1904 – USA
▭ Falk.
Winegar, *Anna,* painter, f. 1927 – USA
▭ Falk.
Winegar, *Samuel P.,* marine painter,
* 1845 New Bedford (Massachusetts),
l. 1900 – USA ▭ Brewington; Falk.
Wineke, *Christian (1680),* minter,
* 1.11.1680 Kopenhagen, † 22.8.1746
Kopenhagen – DK ▭ ThB XXXVI.
Winell, *Holger* → **Winell,** *Holger Erik*
Wilhelm
Winell, *Holger Erik Wilhelm,* painter,
master draughtsman, * 12.7.1910
Ljusfallshammar – S ▭ SvKL V.
Winén, *Carl-Olof* → **Winén,** *Carl-Olof*
Lennart
Winén, *Carl-Olof Lennart,* painter, * 1928
Vinberg – S ▭ SvK; SvKL V.
Wines, *James,* painter, master draughtsman,
collagist, metal sculptor, * 1928 or
1932 Chicago – USA, I ▭ EAAm III;
Vollmer V.
Wines, *James Newton,* painter, * 1932
– USA ▭ Vollmer VI.

Winezky, *J.*, miniature painter, f. 1862
– F ⊡ Schidlof Frankreich.

Winfield, *James*, sculptor, f. 1790, l. 1800
– GB ⊡ Gunnis.

Winfisky, *Jonathan*, glass artist,
designer, sculptor, * 16.3.1955 – USA
⊡ WWCGA.

Wing, *Aaron*, stonemason, * about 1666,
† 1751 – GB ⊡ Colvin.

Wing, *Adolphus H. A.*, miniature painter,
f. 1848 – GB ⊡ Foskett; Wood.

Wing, *C. W.*, lithographer, f. 1826,
l. 1838 – GB ⊡ Foskett; Lister;
ThB XXXVI.

Wing, *Edward*, carpenter, architect,
f. 1711, l. 1733 – GB ⊡ Colvin.

Wing, *Eliza*, flower painter, f. 1848 – GB
⊡ Pavière III.1; Wood.

Wing, *Florence Foster*, designer,
* 18.10.1874 Roxbury (Massachusetts),
l. 1940 – USA ⊡ Falk.

Wing, *Francis Marion*, cartoonist,
* 24.7.1873 Elmwood (Illinois), l. 1940
– USA ⊡ Falk.

Wing, *G. F.*, painter, f. 1904 – USA
⊡ Falk.

Wing, *James Tacy*, architect, * 1805,
† 1880 Sharnbrook (Bedfordshire) – GB
⊡ Colvin; DBA.

Wing, *Jasper*, stonemason, † 1620 North
Luffenham (Rutland) – GB ⊡ Colvin.

Wing, *John (1728)*, stonemason, architect,
* 1728, † 24.6.1794 Bedford – GB
⊡ Colvin.

Wing, *John (1739)*, stonemason, f. 1739,
† 1752 – GB ⊡ Colvin.

Wing, *John (1756)*, architect, * 7.1756,
† 2.12.1826 Bedford – GB ⊡ Colvin;
Gunnis.

Wing, *Marian C.*, painter, f. 1932 – USA
⊡ Hughes.

Wing, *Mary Louisa*, flower painter,
f. 1871 – GB ⊡ Johnson II;
Pavière III.2; Wood.

Wing, *Moses*, stonemason, * 1761, † 1785
– GB ⊡ Colvin.

Wing, *R.*, landscape painter, f. 1826,
l. 1832 – GB ⊡ Grant; Johnson II.

Wing, *Theresa*, miniature painter, f. 1895
– CDN ⊡ Harper.

Wing, *Vincent (1803)*, architect, * 1803,
† 1879 – GB ⊡ Colvin.

Wing, *Vincent (1880)*, architect, f. 1880
– GB ⊡ DBA.

Wing, *W.*, painter, f. 1844, l. 1847 – GB
⊡ Pavière III.1; Wood.

Wing of Bedford, *John* → **Wing,** *John*
(1756)

Wing Chong, marine painter, f. 1860,
l. 1880 – RC ⊡ Brewington.

Wingård, *Anders*, glass artist, * 1946 – S
⊡ WWCGA.

Wingård, *Johan af* → **Wingård,** *Johan
Didrik af*

Wingård, *Johan Didrik af*, master
draughtsman, * 14.11.1778 Stockholm,
† 21.2.1854 Stockholm – S ⊡ SvKL V.

Wingate, *Alexander (1905)*, topographical
draughtsman, master draughtsman,
f. 1905 – GB ⊡ McEwan.

Wingate, *Alexander (1917)* (Wingate,
Alexander), architect, † before 4.5.1917
– GB ⊡ DBA.

Wingate, *Anna M. B.* (Wood) → **Wingate,**
Anna Maria Bruce

Wingate, *Anna Maria Bruce* (Wingate,
Anna M. B.), portrait painter,
* 18.6.1873, † 28.3.1921 – GB
⊡ McEwan; Wood.

Wingate, *Arline*, sculptor, * 18.10.1906
New York – USA ⊡ Falk.

Wingate, *Carl*, painter, illustrator, graphic
artist, * 9.12.1876, l. 1940 – USA
⊡ Falk.

Wingate, *Curtis*, sculptor, watercolourist,
* 1926 Dennison (Texas) – USA
⊡ Samuels.

Wingate, *Helen Ainslie*, painter, f. 1911
– GB ⊡ McEwan.

Wingate, *J. C. Paterson*, painter, f. 1896,
l. 1900 – GB ⊡ McEwan.

Wingate, *J. Crawford Paterson*, landscape
painter, f. 1880, l. 1912 – GB
⊡ McEwan.

Wingate, *James Lawton*, landscape
painter, * 1846 Kelvinhaugh (Glasgow),
† 22.4.1924 Edinburgh (Lothian) – GB
⊡ McEwan; Spalding; ThB XXXVI;
Wood.

Wingboons, *Joest* → **Winckboons,** *Joest*

Winge, *Bendt*, interior designer, furniture
designer, * 16.12.1907 Alstad
(Sandnessjøen), † 15.8.1983 – N
⊡ NKL IV.

Winge, *Christopher*, goldsmith, * 1778
Vejle, † 1834 Brorstrup – DK
⊡ Bøje II.

Winge, *Hanna* (Winge, Hanna Matilda;
Winge, Hanna Mathilda), painter,
designer, textile artist, * 4.12.1838
Stockholm or Göteborg, † 9.3.1896
Enköping or Göteborg – S ⊡ Konstlex.;
SvK; SvKL V; ThB XXXVI.

Winge, *Hanna Mathilda* (SvK) → **Winge,**
Hanna

Winge, *Hanna Matilda* (SvKL V) →
Winge, *Hanna*

Winge, *Holger*, stage set designer, portrait
painter, * 18.10.1917 Norrtälje – S
⊡ SvKL V.

Winge, *Jens Jensen (1756)*, goldsmith,
silversmith, * 1756 Viborg, † 1818
– DK ⊡ Bøje II.

Winge, *Jens Jensen (1777)*, goldsmith,
silversmith, * 1777 Fredericia, † 1830
– DK ⊡ Bøje II.

Winge, *Johan Mathias Fredrik Schack*,
goldsmith, silversmith, * 1813 Smorup,
l. 1870 – DK ⊡ Bøje II.

Winge, *Mads Nielsen* → **Winge,** *Mathias*

Winge, *Mårten* (Konstlex.) → **Winge,**
Mårten Eskil

Winge, *Mårten Eskil* (Winge, Mårten),
painter, master draughtsman, * 21.9.1825
Stockholm, † 22.4.1896 Enköping –
S, I ⊡ Konstlex.; SvK; SvKL V;
ThB XXXVI.

Winge, *Mathias*, goldsmith, silversmith,
* 1732 Holbæk, † 1794 – DK
⊡ Bøje II.

Winge, *Philips van* → **Winghe,** *Philips
van*

Winge, *Sigurd*, painter, sculptor,
graphic artist, * 14.3.1909 Hamburg,
† 22.1.1970 Trondheim – N ⊡ NKL IV;
ThB XXXVI; Vollmer V.

Wingede, *Carl* → **Wingender,** *Carl*

Wingeder, *Carl* → **Wingender,** *Carl*

Wingelmüller, *Georg*, architect,
* 16.4.1810 Wien, † 1848 – A, CZ
⊡ ThB XXXVI.

Wingen, *Edmond* (Vollmer V) → **Wingen,**
Edmond Jean Leon Hubert

Wingen, *Edmond J. L. H.* (Mak van
Waay) → **Wingen,** *Edmond Jean Leon
Hubert*

Wingen, *Edmond Jean Leon Hubert*
(Wingen, Edmond J. L. H.; Wingen,
Edmond), figure painter, landscape
painter, flower painter, watercolourist,
master draughtsman, lithographer,
ceramist, modeller, * 8.9.1906 Maastricht
(Limburg) – NL ⊡ Mak van Waay;
Scheen II; Vollmer V.

Wingen, *Emanuel van* → **Winghen,**
Emanuel van

Wingen, *Jan* (Vollmer VI) → **Wingen,**
Johann Laurens Hubert Gottfried

Wingen, *Jeremias van* → **Winghe,**
Jeremias van

Wingen, *Johann Laurens Hubert Gottfried*
(Wingen, Johann Laurens Hubert
Gottfried (Senior); Wingen, Jan),
landscape painter, * 28.5.1874 Köln,
† 7.3.1956 Den Haag (Zuid-Holland)
– D, NL ⊡ Scheen II; Vollmer VI.

Wingen, *Roswitha* → **Bitterlich-Brink,**
Roswitha

Wingender, *Carl*, painter of hunting
scenes, portrait painter, * Prüm (?),
f. 1834 – D ⊡ ThB XXXVI.

Wingendorp, *G.*, copper engraver, master
draughtsman, f. 1654, l. 1681 – NL
⊡ ThB XXXVI; Waller.

Wingenter, *Albert*, ceramist, f. 1972 – D
⊡ WWCCA.

Wingenter-Schneider, *Elisabeth*, ceramist,
f. 1982 – D ⊡ WWCCA.

Winger, *Joh. Siegmund* → **Winger,**
Siegmund

Winger, *Siegmund*, goldsmith, f. 1726,
l. 1748 – D ⊡ ThB XXXVI.

Winger-Stein, *Helene*, painter, * 18.3.1884
Wien, † 1.4.1945 Wien – A
⊡ Fuchs Geb. Jgg. II.

Wingerd, *Loreen*, graphic artist, artisan,
* 2.8.1902 – USA ⊡ Falk.

Wingerden, *H. van*, painter (?), f. about
1813 – NL ⊡ Scheen II.

Wingert, *Edward Oswald*, painter,
* 29.2.1864 Philadelphia (Pennsylvania),
l. before 1947 – USA ⊡ Falk;
ThB XXXVI.

Wingfield, *Hon. Lewis Strange* (Strickland
II) → **Wingfield,** *Lewis Strange*

Wingfield, *J.*, painter, f. 1791, l. 1798 –
GB ⊡ Grant; Lewis; Waterhouse 18.Jh..

Wingfield, *James Digman*, history painter,
* 1800, † 1872 London – GB ⊡ Grant;
Houfe; Johnson II; ThB XXXVI; Wood.

Wingfield, *Lewis Strange The Hon.*
(Wood) → **Wingfield,** *Lewis Strange*

Wingfield, *Lewis Strange* (Wingfield, Hon.
Lewis Strange; Wingfield, Lewis Strange
The Hon.), painter, costume designer,
* 25.2.1842 Dublin, † 12.11.1891
London – IRL, GB ⊡ Strickland II;
ThB XXXVI; Wood.

Wingfield, *Peter*, goldsmith, enamel
painter, * before 14.12.1718 Dublin,
† 1777 – IRL, GB ⊡ Foskett;
Schidlof Frankreich; Strickland II;
ThB XXXVI.

Winghe, *Jacob van*, painter,
* Amsterdam (?), † 7.8.1652 Rom –
I, NL ⊡ ThB XXXVI.

Winghe, *Jeremias van* (Van Winghen,
Jérémias), portrait painter, * 1578
Brüssel, † before 24.10.1645 Frankfurt
(Main) – D, NL ⊡ DA XXXIII;
DPB II; ThB XXXVI; Zülch.

Winghe, *Jodocus van* (Winghe, Jost
van; Van Winghe, Joos), painter,
* 1544 Brüssel, † 11.12.1603 or
18.12.1603 Frankfurt (Main) – B, D
⊡ DA XXXIII; DPB II; Zülch.

Winghe, *Joos van* → **Winghe,** *Jodocus van*

Winghe, *Josse van* → **Winghe,** *Jodocus van*

Winghe, *Jost van* (DA XXXIII) → **Winghe,** *Jodocus van*

Winghe, *Philips van*, master draughtsman, medalist, * 1560 Löwen, † 1592 Florenz – I, NL ⊡ ThB XXXVI.

Winghen, *Emanuel van*, copper engraver, * Antwerpen, f. 1674, l. 1697 – B, D, NL ⊡ ThB XXXVI; Zülch.

Winghen, *Jacob van* → **Winghe,** *Jacob van*

Winghen, *Jeremias van* → **Winghe,** *Jeremias van*

Wingmarck, *Mathias* (SvKL V) → **Wingmark,** *Mattias*

Wingmark, *Mattias* (Wingmarck, Mathias), sculptor, * about 1763, † 14.7.1810 Göteborg – S ⊡ SvKL V; ThB XXXVI.

Wingrave, *Francis Charles*, painter, engraver, * 1775, l. after 1798 – GB ⊡ Waterhouse 18.Jh..

Wingrave, *Mark*, painter, * 1957 – GB ⊡ Spalding.

Wingren, *Cecilia*, master draughtsman, f. 1838 – S ⊡ SvKL V.

Wingren, *Dan*, painter, * 1923 – USA ⊡ Vollmer VI.

Wingren, *Maj* → **Wingren-Samourkas,** *Maria Gunnarsdotter*

Wingren, *Maria Gunnarsdotter* → **Wingren-Samourkas,** *Maria Gunnarsdotter*

Wingren-Samourkas, *Maj* → **Wingren-Samourkas,** *Maria Gunnarsdotter*

Wingren-Samourkas, *Maria Gunnarsdotter*, painter, * 5.12.1916 Västerås – S ⊡ SvKL V.

Wingrich, *Christoph* → **Wingrich,** *Joh. Christoph*

Wingrich, *Joh. Christoph*, sculptor, * 1786, † 10.8.1847 – D ⊡ ThB XXXVI.

Wingrove, *Annette*, painter, f. 1864 – GB ⊡ Johnson II; Wood.

Wingrove, *Anni* → **Wingrove,** *Annette*

Winguth, *F.*, porcelain painter (?), f. 1894 – PL ⊡ Neuwirth II.

Winhardt (Goldschmiede-Familie) (ThB XXXVI) → **Winhardt,** *Anton Ignatius*

Winhardt (Goldschmiede-Familie) (ThB XXXVI) → **Winhardt,** *Jörg*

Winhardt (Goldschmiede-Familie) (ThB XXXVI) → **Winhardt,** *Joh. Franz*

Winhardt (Goldschmiede-Familie) (ThB XXXVI) → **Winhardt,** *Joh. Sebastian*

Winhardt (Goldschmiede-Familie) (ThB XXXVI) → **Winhardt,** *Martin*

Winhardt, *Anton Ignatius*, goldsmith, f. about 1690, l. 1730 – D ⊡ ThB XXXVI.

Winhardt, *Georg* → **Winhardt,** *Jörg*

Winhardt, *Jörg*, goldsmith, f. 1628, † 27.7.1662 – D ⊡ ThB XXXVI.

Winhardt, *Joh. Franz*, goldsmith, f. about 1729, l. 1732 – D ⊡ ThB XXXVI.

Winhardt, *Joh. Sebastian*, goldsmith, f. about 1730, l. 1740 – D ⊡ ThB XXXVI.

Winhardt, *Martin*, goldsmith, f. about 1655, l. 1699 – D ⊡ ThB XXXVI.

Winhart, *Andre* → **Weinhart,** *Andreas*

Winhart, *Andreas* → **Weinhart,** *Andreas*

Winhart, *Dietrich*, form cutter, f. 1558 – D ⊡ ThB XXXVI.

Winhart, *Hans*, glass painter, f. 1485, l. 1539 – D ⊡ ThB XXXVI.

Winhart, *Karl*, goldsmith (?), f. 1894 – A ⊡ Neuwirth Lex. II.

Winheim, *Nicolaus von* (Zülch) → **Nicolaus von Winheim**

Winholtz, *Caleb*, painter, f. 1919 – USA ⊡ Falk.

Winiger, textile painter, f. 1513 – CH ⊡ ThB XXXVI.

Winiger, *Ursus A.* (KVS) → **Winiger,** *Ursus Albert*

Winiger, *Ursus Albert* (Winiger, Ursus A.), painter, screen printer, collagist, * 4.7.1942 Rapperswil – CH ⊡ KVS; LZSK.

Winihard, architect, f. about 830 – CH ⊡ Brun III; ThB XXXVI.

Winistörfer, *Johann*, stonemason, f. 1763 – CH ⊡ Brun III.

Wink, architect, f. 1790, l. 1797 – D ⊡ ThB XXXVI.

Wink, *Christian* (Wink, Thomas Christian; Winck, Johann Christian Thomas), painter, etcher, * 19.12.1738 Eichstätt, † 6.2.1797 München – D ⊡ DA XXXIII; List; ThB XXXVI.

Wink, *Chrysostomus*, painter, * 22.1.1725 Eichstätt, † 10.3.1795 Eichstätt – D ⊡ ThB XXXVI.

Wink, *Joh. Christian Thomas* → **Wink,** *Christian*

Wink, *Joh. Chrysostomus* → **Wink,** *Chrysostomus*

Wink, *Johann Adam* → **Wink,** *Johann Amandus*

Wink, *Johann Amandus*, still-life painter, flower painter, * about 1748 or 8.6.1754 Eichstätt or Rottenburg (Neckar), † 1817 München – D ⊡ Münchner Maler IV; Pavière II; ThB XXXVI.

Wink, *Joseph Gregor* → **Winck,** *Joseph Gregor*

Wink, *Joseph Kajetan* → **Wink,** *Kajetan*

Wink, *Jost*, stonemason, f. 1550, l. 1551 – D ⊡ ThB XXXVI.

Wink, *Kajetan*, painter, * 19.7.1776 München, l. 1796 – D ⊡ ThB XXXVI.

Wink, *Thomas Christian* (List) → **Wink,** *Christian*

Winkel, *Anna*, painter, faience maker, * 1833 Berlin, l. 1888 (?) – D ⊡ ThB XXXVI.

Winkel, *Antonius Hendricus*, fresco painter, ceramics modeller, glass artist, * 30.5.1923 Rotterdam (Zuid-Holland) – NL ⊡ Scheen II.

Winkel, *Antoon* → **Winkel,** *Antonius Hendricus*

Winkel, *Ariën*, watercolourist, master draughtsman, * 28.12.1944 Haarlem (Noord-Holland) – NL ⊡ Scheen II.

Winkel, *Ernst*, commercial artist, * 10.12.1927 Blitar – D ⊡ Vollmer VI.

Winkel, *Hans Georg*, sculptor, f. 1683 – A ⊡ ThB XXXVI.

Winkel, *Irene*, painter, graphic artist, * 16.5.1891 Moskau, l. before 1947 – D ⊡ ThB XXXVI.

Winkel, *Jean Philippe te*, painter, master draughtsman, * 4.8.1827 Amsterdam (Noord-Holland), l. 1883 – NL, D ⊡ Scheen II.

Winkel, *Jegind Esther* → **Jegind Winkel,** *Esther*

Winkel, *Josef*, painter, * 4.3.1875 Köln, † 18.12.1904 Düsseldorf – D ⊡ ThB XXXVI.

Winkel, *Nina*, clay sculptor, * 21.5.1905 Borken – USA, D ⊡ Falk; Vollmer VI; Watson-Jones.

Winkel, *P. van* (Waller) → **Winkel,** *Pieter van*

Winkel, *Philipp van den*, painter, f. about 1450 – B, NL ⊡ ThB XXXVI.

Winkel, *Pieter van* (Winkel, P. van), pattern drafter, etcher, f. 1736, l. 1754 – NL ⊡ Scheen II; ThB XXXVI; Waller.

Winkel, *Richard*, painter, graphic artist, * 1870 Berleburg, † 1941 Magdeburg – D ⊡ Wietek.

Winkel, *Sergius* → **Winkelmann,** *Sergius*

Winkel, *Vilma van den*, painter, artisan, * 17.9.1935 Amsterdam (Noord-Holland) – NL ⊡ Scheen II.

Winkel, *Willem Antonius van der*, sculptor, * 15.6.1887 Den Haag (Zuid-Holland), † 19.2.1932 Den Haag (Zuid-Holland) – NL ⊡ Scheen II.

Winkel, *Willem Johannes van der*, sculptor, * 16.4.1858 Den Haag (Zuid-Holland), † 19.10.1929 Den Haag (Zuid-Holland) – NL ⊡ Scheen II.

Winkelaar-Temminck, *H. C.* → **Temminck,** *Henriëtta Christina*

Winkeles, *B.* → **Winkles,** *B.*

Winkeles, *Benjamin* → **Winkles,** *B.*

Winkeles, *Henry*, aquatintist, steel engraver, f. 1818, l. 1842 – GB ⊡ Lister.

Winkeles, *J. R.*, steel engraver, f. 1829, l. 1831 – GB ⊡ Lister.

Winkeles, *Richard*, steel engraver, f. 1829, l. 1936 – GB ⊡ Lister.

Winkelhöfer, *Anton* (Winkelhofer, Antonio), still-life painter, genre painter, lithographer, * 12.7.1904 Wien, † 30.1.1944 Wien – A ⊡ Fuchs Maler 20.Jh. IV; Páez Rios III.

Winkelhofer, *Antonio* (Páez Rios III) → **Winkelhöfer,** *Anton*

Winkelhoven, *van* (Künstler-Familie) (ThB XXXVI) → **Winkelhoven,** *Anton van*

Winkelhoven, *van* (Künstler-Familie) (ThB XXXVI) → **Winkelhoven,** *Jan van* (1588)

Winkelhoven, *van* (Künstler-Familie) (ThB XXXVI) → **Winkelhoven,** *Jan van* (1618)

Winkelhoven, *van* (Künstler-Familie) (ThB XXXVI) → **Winkelhoven,** *Paul van*

Winkelhoven, *van* (Künstler-Familie) (ThB XXXVI) → **Winkelhoven,** *Peeter van* (1547)

Winkelhoven, *van* (Künstler-Familie) (ThB XXXVI) → **Winkelhoven,** *Walter van*

Winkelhoven, *Anton van*, painter, f. 1577 – B, NL ⊡ ThB XXXVI.

Winkelhoven, *Gauthier van* → **Winkelhoven,** *Walter van*

Winkelhoven, *Jan van (1588)*, painter, * before 20.9.1588, l. 1618 – B, NL ⊡ ThB XXXVI.

Winkelhoven, *Jan van (1618)*, painter (?), † 21.9.1618 – B, NL ⊡ ThB XXXVI.

Winkelhoven, *Paul van*, painter (?), f. 1613 – B, NL ⊡ ThB XXXVI.

Winkelhoven, *Peeter van (1547)*, painter, f. 1547 – B, NL ⊡ ThB XXXVI.

Winkelhoven, *Walter van*, carver, gilder, f. 1675, l. 1698 – B, NL ⊡ ThB XXXVI.

Winkelirer, *Joseph*, landscape painter, portrait painter, * 1800 Düsseldorf, l. 1844 – D ⊡ ThB XXXVI.

Winkelman, *Achatius*, goldsmith (?), f. 1555 – D ⊡ Kat. Nürnberg.

Winkelman, *Gijs*, painter, master draughtsman, f. 1958 – NL ⊡ Scheen II (Nachtr.).

Winkelmann, *Alex. Sergius* → **Winkelmann,** *Sergius*

Winkelmann, *B.*, porcelain painter (?), f. 1894 – D ⊡ Neuwirth II.

Winkelmann, *C. R.,* copper engraver, lithographer, f. 1837 – D ▭ ThB XXXVI.

Winkelmann, *Friedrich,* painter, * about 1740 Hannover, † about 1797 Hannover – D ▭ ThB XXXVI.

Winkelmann, *Gotthelf Friedrich* → **Winkelmann,** *Friedrich*

Winkelmann, *Johann Friedrich* (Winckelmann, Johann Friedrich (1772)), painter, * 1767 (?) or 1772 Hannover, † 1821 Hannover – D ▭ Rump; ThB XXXVI.

Winkelmann, *Johann Leonhard,* master draughtsman, f. 1706, l. 1707 – CZ, D ▭ ThB XXXVI.

Winkelmann, *Johann Michael* (Winckelmann, Johann Michael), goldsmith, f. 1690, † 1732 or 1733 Dresden – D ▭ Rückert; ThB XXXVI.

Winkelmann, *Sergius,* figure painter, graphic artist, * 6.5.1888 Dresden, † 1949 – D ▭ ThB XXXVI; Vollmer V.

Winkelmar, *Wolfgang,* cabinetmaker, f. 1491 (?) – A, I ▭ ThB XXXVI.

Winkelmasz, *Peter,* glass painter, f. 1461, l. 1489 – A ▭ ThB XXXVI.

Winkels, *Henry,* painter, steel engraver, f. 1801 – D ▭ Feddersen.

Winkelsheim, *David,* architect, * 1460 (Schloß) Girsberg, † 11.11.1526 Radolfzell – CH ▭ Brun III.

Winkelsträter, *Otto,* graphic artist, * 9.10.1901 Jesinghausen (Westfalen) – D ▭ ThB XXXVI.

Winker, *Christian,* wood sculptor, stone sculptor, * 9.1.1855 Hofen-Spaichingen (Württemberg), † 10.4.1933 München – D ▭ ThB XXXVI; Vollmer V.

Winker, *Johann,* painter, * about 1651, † 20.1.1716 Rom – I, NL ▭ ThB XXXVI.

Winker, *Mathilde,* still-life painter, * 24.1.1881 Wien, † 11.1.1968 Wien – A ▭ Fuchs Geb. Jgg. II.

Winker, *Oskar,* architect, * 1909 – SK ▭ ArchAKL.

Winkfield, *Clyde,* sculptor, f. 1940 – USA ▭ Dickason Cederholm.

Winkfield, *Frederic A.,* landscape painter, marine painter, f. before 1873, l. 1920 – GB ▭ Johnson II; ThB XXXVI; Wood.

Winkh, *Joseph Gregor* → **Winck,** *Joseph Gregor*

Winkhardt, *Caritas* → **Lewandowski,** *Caritas*

Winkhler, *Simon* → **Winkler,** *Simon* (1634)

Winklbauer, *Johann,* goldsmith, jeweller, f. 1892, l. 1908 – A ▭ Neuwirth Lex. II.

Winkle, *Emma Skudler,* painter, designer, illustrator, graphic artist, * 27.6.1902 Stuart (Nebraska) – USA ▭ Falk.

Winkle, *Vernon M.* (Mistress) → **Winkle,** *Emma Skudler*

Winkler (Zimmermann-Familie) (ThB XXXVI) → **Winkler,** *Georg* (1664)

Winkler (Zimmermann-Familie) (ThB XXXVI) → **Winkler,** *Georg Friedrich* (1704)

Winkler (Zimmermann-Familie) (ThB XXXVI) → **Winkler,** *Georg Friedrich* (1736)

Winkler, miniature painter, f. about 1800 – A ▭ Schidlof Frankreich.

Winkler, *Abraham (1736),* goldsmith, f. 1736, † 1768 – D ▭ ThB XXXVI.

Winkler, *Adam,* painter, * Frankfurt (Main) (?), f. 1592, l. 1593 – PL, D ▭ ThB XXXVI.

Winkler, *Agnes Clark,* painter, * 8.4.1864 or 1893 Cincinnati (Ohio), † 15.1.1945 – USA ▭ Falk.

Winkler, *Alexandrina Petronella,* flower painter, * 8.1.1854 Den Helder (Noord-Holland), † 22.4.1896 Haarlem (Noord-Holland) – NL ▭ Scheen II.

Winkler, *Alexandrine* → **Winkler,** *Alexandrina Petronella*

Winkler, *Alois,* wood sculptor, stone sculptor, * 21.6.1848 Weerberg, † 7.4.1931 Schwaz – A ▭ ThB XXXVI.

Winkler, *Andreas,* history painter, * 28.11.1793 Mühlen (Tirol), † 26.2.1832 Mühlen (Tirol) – I, A ▭ Fuchs Maler 19.Jh. IV; ThB XXXVI.

Winkler, *Anton (1780)* (Winkler, Anton), goldsmith, f. 1780 – D ▭ ThB XXXVI.

Winkler, *Anton (1864),* jeweller, f. 1864, l. 1879 – A ▭ Neuwirth Lex. II.

Winkler, *Arthur J.,* painter, etcher, f. 1920 – USA ▭ Hughes.

Winkler, *August,* etcher, artisan, * 28.8.1861 Bischofswalde (Neiße), † 5.12.1900 Hanau – D ▭ ThB XXXVI.

Winkler, *August Wilhelm* → **Winckler,** *August Wilhelm*

Winkler, *Benedikt,* copper engraver, * about 1727, † before 1.3.1797 Augsburg – D ▭ ThB XXXVI.

Winkler, *Carl (1836)* (Winkler, Charles), architect, * 1836 Partenkirchen, † 21.2.1909 Colmar – F, D ▭ Bauer/Carpentier VI; ThB XXXVI.

Winkler, *Carl von* (1860) (ThB XXXVI) → **Winkler,** *Carl Alexander von*

Winkler, *Carl Alexander von* (Winkler, Karl Aleksandrovič; Winkler, Carl von (1860)), landscape painter, watercolourist, * 18.7.1860 Seewald (Reval), † 5.8.1911 or 23.8.1911 Dresden – D, EW ▭ ChudSSSR II; Hagen; ThB XXXVI.

Winkler, *Caspar* → **Winckler,** *Caspar*

Winkler, *Caspar* → **Winkler,** *Kaspar*

Winkler, *Casper* → **Winckler,** *Caspar*

Winkler, *Charles* (Bauer/Carpentier VI) → **Winkler,** *Carl* (1836)

Winkler, *Christoph,* mason, f. 1716 – D, A ▭ ThB XXXVI.

Winkler, *Curt,* painter, graphic artist, master draughtsman, * 10.8.1903 Nerchau – D ▭ Davidson II.2; ThB XXXVI; Vollmer V.

Winkler, *E. B.,* porcelain painter, ceramist, f. about 1910 – D ▭ Neuwirth II.

Winkler, *E. O.,* porcelain painter, ceramist, f. about 1910 – D ▭ Neuwirth II.

Winkler, *Eduard,* painter, etcher, * 13.1.1884 St. Petersburg, † 30.1.1978 München – D ▭ Münchner Maler VI; Ries; Sitzmann; ThB XXXVI; Vollmer V.

Winkler, *Elise* (Winckler, Elise), portrait miniaturist, miniature painter, f. about 1800 about 1800, l. about 1800 – D ▭ Nagel; ThB XXXVI.

Winkler, *Ernst,* portrait painter, * 28.1.1877 Dresden, l. before 1947 – PL, D ▭ ThB XXXVI.

Winkler, *Erwin (1784),* porcelain artist, f. about 1784, l. 1805 – A ▭ ThB XXXVI.

Winkler, *Erwin (1899),* silversmith, * 26.10.1899, l. before 1961 – D ▭ Vollmer V.

Winkler, *Federico,* master draughtsman, performance artist, assemblage artist, * 17.6.1942 Basel – CH ▭ KVS.

Winkler, *Ferdinand,* sculptor, * 10.4.1879 Graz, l. before 1947 – A ▭ ThB XXXVI.

Winkler, *Franciscus,* painter, * St. Gotthard (Ungarn), f. 1756, l. 1770 – H ▭ ThB XXXVI.

Winkler, *Franz (1740),* carpenter, f. 1740 – D ▭ ThB XXXVI.

Winkler, *Franz (1887),* painter, * 10.11.1887 Graz, † 9.8.1945 Graz – A ▭ Fuchs Geb. Jgg. II.

Winkler, *Franz (1899),* painter, sculptor, * 4.2.1899 Bernau (Waldshut), † 2.1949 Bernau (Waldshut) – D ▭ Vollmer V.

Winkler, *Franz Joseph* → **Winter,** *Franz Joseph*

Winkler, *Friedrich Ernst,* portrait painter, * 31.1.1830 Leisnig, † 11.3.1874 Dresden – D ▭ ThB XXXVI.

Winkler, *Fritz,* painter, graphic artist, * 7.8.1894 Dresden, l. 1954 – D ▭ Davidson II.2; ThB XXXVI; Vollmer V.

Winkler, *Georg (1664),* architect, carpenter, * about 1664 Zitzschewig (Dresden) (?), † 16.9.1744 Dresden – D ▭ ThB XXXVI.

Winkler, *Georg (1676),* goldsmith, f. 1676, † 1727 – D ▭ ThB XXXVI.

Winkler, *Georg (1688),* cabinetmaker, f. 1688 – D ▭ ThB XXXVI.

Winkler, *Georg (1692),* painter, f. 1692 – D ▭ ThB XXXVI.

Winkler, *Georg (1816),* architect, f. 1816, l. 1831 – RO ▭ ThB XXXVI.

Winkler, *Georg (1862)* (Winkler, Georg), sculptor, interior designer, faience maker, * 31.1.1862 Fladnitz, † 2.2.1933 Graz – A, SLO ▭ List; ThB XXXVI.

Winkler, *Georg (1879),* painter, graphic artist, * 27.11.1879 München, l. before 1947 – D ▭ ThB XXXVI.

Winkler, *Georg Christoph (1675)* (Winkler, Georg Christoph), sculptor, f. about 1675, † 1726 or 1727 Graz – A ▭ List; ThB XXXVI.

Winkler, *Georg Christoph (1809),* goldsmith, f. 1809, l. 1813 – D ▭ Seling III.

Winkler, *Georg Friedrich (1704),* carpenter, * 4.1704, † before 7.9.1762 Dresden – D ▭ ThB XXXVI.

Winkler, *Georg Friedrich (1736),* carpenter, * before 22.5.1736 Dresden, † 10.5.1814 Dresden – D ▭ ThB XXXVI.

Winkler, *Georg Friedrich (1772),* stage set designer, * 14.5.1772 Dresden, † 4.9.1829 Dresden – D ▭ ThB XXXVI.

Winkler, *Georg Hellmuth,* architect, f. 1939 – D ▭ Davidson II.1.

Winkler, *Gerhard Helmuth,* commercial artist, illustrator, painter, * 30.3.1906 Wien – A, D ▭ Fuchs Maler 20.Jh. IV; Vollmer VI.

Winkler, *Gert,* photographer, * 1942 Linz – A ▭ List.

Winkler, *Grete* → **Winkler,** *Margarete*

Winkler, *Gustav,* porcelain painter, * about 1856, † 1886 Eckesey – D ▭ Neuwirth II.

Winkler, *Hans (1515),* carver, f. 1515, l. 1519 – CH ▭ Brun III; ThB XXXVI.

Winkler, *Hans (1584),* goldsmith, f. 1584, † 1619 – D ▭ ThB XXXVI.

Winkler, *Hans (1673)* → **Winkler,** *Johann* (1673)

Winkler, *Hans (1702)*, cabinetmaker, f. 1702 – D ▭ ThB XXXVI.

Winkler, *Hansi* (Winkler, Hansi (Johanna)), painter, * 1.12.1913 Triest – A, I ▭ Fuchs Maler 20.Jh. IV.

Winkler, *Helmut*, painter, graphic artist, * 18.2.1913 Wien – A, CZ ▭ Fuchs Maler 20.Jh. IV; Vollmer VI.

Winkler, *Hermine*, textile artist, artisan, * 6.6.1870 Leipzig, † 1941 Bad Oberdorf – D ▭ Nagel; ThB XXXVI.

Winkler, *Ida* → **Winkler,** *Ida Joanna*

Winkler, *Ida Joanna*, portrait painter, figure painter, artisan, * 25.4.1862 Cattinara (Trieste), † 30.7.1950 Amsterdam (Noord-Holland) – I, NL ▭ Scheen II.

Winkler, *Ilse*, painter, * 1931 Barby – D ▭ Nagel.

Winkler, *Isaak*, goldsmith, f. 4.1911 – A ▭ Neuwirth Lex. II.

Winkler, *Isidor*, goldsmith, f. 4.1913 – A ▭ Neuwirth Lex. II.

Winkler, *J.*, goldsmith, f. 1910 – A ▭ Neuwirth Lex. II.

Winkler, *J. H.*, engraver, f. 1776 – D ▭ ThB XXXVI.

Winkler, *Jakob*, cabinetmaker, carver, f. 1521 – CH ▭ Brun III; ThB XXXVI.

Winkler, *Jean*, painter, f. 1789 – I ▭ ThB XXXVI.

Winkler, *Jeremias* → **Winckler,** *Jeremias*

Winkler, *Joh.*, copper engraver, f. about 1733 – PL ▭ ThB XXXVI.

Winkler, *Joh.*, porcelain painter (?), f. 1894 – CZ ▭ Neuwirth II.

Winkler, *Joh. Benedikt* → **Winkler,** *Benedikt*

Winkler, *Joh. Jakob (1735)*, goldsmith, * about 1735, † before 11.2.1807 – D ▭ ThB XXXVI.

Winkler, *Joh. Michael*, miniature painter, * 1729 Schleißheim, † 28.1.1796 Wien – A, D ▭ ThB XXXVI.

Winkler, *Johan Christian*, goldsmith, silversmith, enchaser, * about 1761, l. about 1787 – DK ▭ Bøje II.

Winkler, *Johann (1673)*, mason, f. 1673, l. 1696 – D ▭ Schnell/Schedler.

Winkler, *Johann (1717)* (Winkler, Johann (1724)), stucco worker, * Wessobrunn (?), f. 1717, l. 1733 – D ▭ Schnell/Schedler; ThB XXXVI.

Winkler, *Johann (1826)*, copyist, * 21.12.1826 Mühlen (Tirol), † 14.10.1907 Mühlen (Tirol) – I, A ▭ Fuchs Maler 19.Jh. IV.

Winkler, *Johann (1831)*, porcelain painter, f. 25.11.1831 – A ▭ Fuchs Maler 19.Jh. Erg.-Bd II.

Winkler, *Johann Abraham* → **Winkler,** *Abraham (1736)*

Winkler, *Johann Christoph (1701)*, copper engraver, * 1701 Augsburg or Regensburg, † about 1770 Wien – A, D ▭ ThB XXXVI.

Winkler, *Johann Christoph (1728)*, knitter, f. about 1728 – PL, D ▭ ThB XXXVI.

Winkler, *Johann Georg*, painter, * Hall (Tirol) (?), f. 1771, l. 1774 – A ▭ ThB XXXVI.

Winkler, *Johann Peter*, goldsmith, f. 1714, l. 1734 – A ▭ ThB XXXVI.

Winkler, *Johann Samuel*, goldsmith, f. 1763 – D ▭ Seling III.

Winkler, *Johanna* → **Winkler,** *Hansi*

Winkler, *John W.* (Winkler, John William Joseph), painter, etcher, * 30.7.1890 or 1894 Wien, † 26.1.1979 El Cerrito (California) – A, USA ▭ EAAm III; Falk; Hughes; ThB XXXVI; Vollmer V.

Winkler, *John William Joseph* (Hughes) → **Winkler,** *John W.*

Winkler, *Jonas*, mason, * Wessobrunn, f. 1630, l. 1660 – D ▭ Schnell/Schedler.

Winkler, *Josef (1698)*, stonemason, f. 1698, l. 1700 – PL ▭ ThB XXXVI.

Winkler, *Josef (1776)*, sculptor, f. 1776 – CZ ▭ ThB XXXVI.

Winkler, *Josef (1832)*, porcelain colourist, f. 22.5.1832, l. 1845 – A ▭ Fuchs Maler 19.Jh. Erg.-Bd II; Neuwirth II.

Winkler, *Josef Anton*, goldsmith, * 31.10.1719 Bozen, † 12.9.1799 Bozen – I ▭ ThB XXXVI.

Winkler, *Joseph von* → **Winkelirer,** *Joseph*

Winkler, *Joseph (1735)*, stucco worker, f. 1735 – D ▭ Schnell/Schedler; ThB XXXVI.

Winkler, *Joseph (1839)*, landscape painter, * about 1839 Traunstein (Ober-Bayern), † before 5.7.1877 München – D ▭ Münchner Maler IV; ThB XXXVI.

Winkler, *Joseph (1848)*, porcelain painter, f. about 1848 – D ▭ Neuwirth II.

Winkler, *Karl*, architectural painter, landscape painter, * about 1827, † 14.1.1874 Leipzig – D ▭ ThB XXXVI.

Winkler, *Kaspar*, mason, f. 1556 – D ▭ Schnell/Schedler.

Winkler, *László* (Vinkler, László), painter, * 1912 Szabadka, † 1980 Szeged – H ▭ MagyFestAdat; Vollmer V.

Winkler, *Leopold Joh.*, goldsmith, * Wien, f. 1734, † 1770 München – D ▭ ThB XXXVI.

Winkler, *Margarete* (Winckler, Margarete), landscape painter, flower painter, * 12.1.1879 Tammendorf, l. before 1961 – D ▭ ThB XXXVI; Vollmer V.

Winkler, *Martin*, plasterer, * before 12.10.1695, † 26.6.1741 Freising – D ▭ Schnell/Schedler.

Winkler, *Melchior*, mason, f. 1630, l. 1678 – D ▭ Schnell/Schedler.

Winkler, *Michael*, sculptor, f. 1693 – I ▭ ThB XXXVI.

Winkler, *Olof*, painter, master draughtsman, * 29.1.1843 Zschopenthal, † 26.9.1895 Dresden – D, I ▭ Ries; ThB XXXVI.

Winkler, *Oswald*, architect, * 1820 Rochlitz, † 16.4.1889 Hamburg-Altona – D ▭ ThB XXXVI.

Winkler, *Othmar*, sculptor, * 1906 Brixen – I ▭ ThB XXXVI; Vollmer V.

Winkler, *Otto*, portrait sculptor, * 6.8.1885 or 26.8.1885 Dresden, † 17.4.1960 Dresden – D ▭ Vollmer V; Vollmer VI.

Winkler, *Paul G.* (Winkler-Leers, Paul), painter, graphic artist, * 29.10.1887 Berlin, l. before 1961 – D ▭ ThB XXXVI; Vollmer V.

Winkler, *R.*, portrait painter, f. about 1708 – PL, D ▭ ThB XXXVI.

Winkler, *Ralf* → **Penck,** *A. R.*

Winkler, *Richard*, painter, graphic artist, * 9.9.1926 Graz – A ▭ Fuchs Maler 20.Jh. IV; List.

Winkler, *Robert*, architect, * 9.4.1898 Alpnachstad, l. before 1961 – CH ▭ Vollmer V.

Winkler, *Robert M.*, painter, * 1952 London (Ontario) – CDN ▭ Ontario artists.

Winkler, *Rolf*, painter of hunting scenes, silhouette artist, illustrator, * 10.2.1884 Wien, † 1942 München – D ▭ Fuchs Geb. Jgg. II; Ries; ThB XXXVI.

Winkler, *Rudolf* → **Winkler,** *Rolf*

Winkler, *Rudolf (1933)*, painter, f. about 1933 – A ▭ Fuchs Geb. Jgg. II.

Winkler, *Simon (1550)*, marquetry inlayer, f. about 1550 – D ▭ ThB XXXVI.

Winkler, *Simon (1634)*, architect, f. 1634, l. 1653 – D ▭ ThB XXXVI.

Winkler, *Simon (1798)*, potter, f. 1798, l. 1805 – A ▭ ThB XXXVI.

Winkler, *T.*, copper engraver, f. 1851 – CZ ▭ Toman II.

Winkley, *Thomas (1631)*, mason, f. 1631, l. 1673 – D ▭ Schnell/Schedler.

Winkler, *Thomas (1641)* (Winkler, Thomas), cabinetmaker, f. 1641, l. 1661 – D ▭ ThB XXXVI.

Winkler, *Thomas (1682)*, mason, f. 1682, l. 1730 – D ▭ Schnell/Schedler.

Winkler, *Uwe*, ceramist, * 1950 – D ▭ WWCCA.

Winkler, *Valentin (1489)*, architect, f. 1489, l. 1527 – A ▭ ThB XXXVI.

Winkler, *Valentin (1873)*, sculptor, * 16.1.1873 Langenzenn, l. before 1947 – D ▭ ThB XXXVI.

Winkler, *Victor*, architect, * 4.2.1899 Graz, † 1972 Graz – A ▭ List.

Winkler, *Viktor*, painter, * 10.9.1895 Wien, † 28.12.1945 Wien – A ▭ Fuchs Geb. Jgg. II.

Winkler, *Wilhelm (1867)*, painter, * 21.6.1867 Idstein, † 11.4.1940 Idstein – D, USA ▭ ThB XXXVI.

Winkler, *Wilhelm (1882)*, painter, * 10.5.1882 Heidelberg, † 15.12.1964 Karlsruhe – D ▭ Mülfarth; ThB XXXVI.

Winkler, *Woldemar*, painter, graphic artist, artisan, * 17.6.1902 Mügeln (Dresden) – D ▭ ThB XXXVI; Vollmer V.

Winkler, *X.* → **Winkler,** *Johann Christoph (1701)*

Winkler-Dentz, *Hans*, painter, graphic artist, * 3.8.1884 Heidelberg, l. before 1947 – D ▭ ThB XXXVI.

Winkler-Gleissenfeld, *Hermann*, genre painter, * 24.7.1899 Gleißenfeld, † about 1939 or 1945 – A ▭ Fuchs Geb. Jgg. II.

Winkler-Leers, *Paul* (ThB XXXVI) → **Winkler,** *Paul G.*

Winkler-Leers, *Paul G.* → **Winkler,** *Paul G.*

Winkles, *B.* (Winkles, Benjamin), steel engraver, f. 1829, l. about 1842 – GB ▭ Lister; ThB XXXVI.

Winkles, *Benjamin* (Lister) → **Winkles,** *B.*

Winkles, *G. M.* → **Winkles,** *George Matthias*

Winkles, *George Matthias*, painter, * 1859 Birmingham, † 1928 – ZA ▭ Berman; Gordon-Brown.

Winkles, *H.* (Gordon-Brown) → **Winkles,** *Henry*

Winkles, *Henry* (Winkles, H.), architectural painter, watercolourist, steel engraver, f. before 1819, l. 1833 – GB, D ▭ Gordon-Brown; Grant; Johnson II; McEwan; ThB XXXVI.

Winkley, *James*, landscape painter, portrait painter, f. 1850 – GB ▭ McEwan.

Winkoop, *Johan van* (Vollmer V) → **Winkoop,** *Johan Walraven van*

Winkoop, *Johan Walraven van* (Winkoop, Johan van), master draughtsman, watercolourist, etcher, * 17.3.1893 Djember (Java), l. before 1970 – RI, NL ▭ Mak van Waay; Scheen II; ThB XXXVI; Vollmer V; Waller.

Winkopp, *Chrysostomus,* calligrapher, * 25.5.1760 Erfurt, † 1.4.1828 Fulda – D ▭ ThB XXXVI.

Winks, *Charles,* architect, f. 1825, l. 1836 – GB ▭ Colvin.

Winks, *Frederick,* marine painter, f. 1805 – GB ▭ Brewington.

Winks, *Lucile Condit,* painter, lithographer, master draughtsman, * 29.6.1907 Des Moines (Iowa) – USA ▭ Falk.

Winkworth → **Winkworth,** *Harvey*

Winkworth → **Winkworth,** *John*

Winkworth, *Harvey,* architect, * 1873, † 1950 – GB ▭ Brown/Haward/Kindred.

Winkworth, *John,* architect, * 1870, † 1922 – GB ▭ Brown/Haward/Kindred.

Winlinus, *Johannes,* architect, † 1339 – F ▭ ThB XXXVI.

Winmill, *Charles Canning,* architect, * 1865, † 1945 – GB ▭ DBA.

Winn, *Alfred,* glass artist, * about 1813, l. 1850 – USA ▭ Groce/Wallace.

Winn, *Emile W.,* painter, printmaker, f. 1935 – USA ▭ Hughes.

Winn, *Hans,* architect, * Ruswil, † 13.4.1674 – CH ▭ Brun III.

Winn, *J. R.,* watercolourist, f. 1862, l. before 1982 – USA ▭ Brewington.

Winn, *James Buchanan* (Winn, James Buchanan (Junior)), fresco painter, decorator, * 1.3.1905 Celina (Texas) – USA ▭ Falk.

Winn, *James H.* (Falk; Hughes) → **Winn,** *James Herbert*

Winn, *James Herbert* (Winn, James H.), painter, artisan, sculptor, designer, * 10.9.1866 Newburyport (Massachusetts), † 1943 – USA ▭ Falk; Hughes; ThB XXXVI.

Winn, *Leonard,* architect, * 1879, † 1940 – GB ▭ DBA.

Winn, *Oscaretta,* painter, f. 1941 – USA ▭ Dickason Cederholm.

Winn, *Thomas,* architect, † before 26.9.1908 – GB ▭ DBA.

Winnberg, *Åke* (Winnberg, Åke Albert), landscape painter, master draughtsman, * 1.3.1913 or 1915 Umeå, † 1974 – S ▭ Konstlex.; SvK; SvKL V; Vollmer V.

Winnberg, *Åke Albert* (SvKL V) → **Winnberg,** *Åke*

Winnberg, *Elsa* (Winnberg, Elsa Maria), painter, * 1913 Malmö – S ▭ SvK.

Winnberg, *Elsa Maria* (SvK) → **Winnberg,** *Elsa*

Winne, *Alfred* → **Winn,** *Alfred*

Winne, *Arent de,* painter, f. 1511, l. 1537 – B, NL ▭ ThB XXXVI.

Winne, *Balser* → **Winne,** *Baltzer*

Winne, *Baltzer,* wood sculptor, wood carver, f. 1596, † 1633 (?) Lübeck – D ▭ Feddersen; ThB XXXVI.

Winne, *Liévin De* (De Winne, Liévin), portrait painter, history painter, genre painter, * 24.1.1821 Gent, † 13.5.1880 Brüssel – B, NL ▭ DA VIII; DPB I; Schurr IV; ThB XXXVI.

Winneberger, *Johann Michael,* stucco worker, f. 1745, l. 1766 – D ▭ ThB XXXVI.

Winnecke, *Anna,* lithographer, master draughtsman, * 9.1.1871 Strasbourg, l. 1909 – F ▭ Bauer/Carpentier VI.

Winnecke, *Borchart* → **Wincke,** *Borchart*

Winnecke, *Christian,* goldsmith, minter, * 1640, † before 20.12.1700 – DK ▭ Bøje I; ThB XXXVI.

Winnecke, *Hans Christian* → **Wincke,** *Hans Christian*

Winnecke, *Nicolai,* goldsmith, silversmith, f. 1680 – DK ▭ Bøje I.

Winnen, *Lotte,* painter, * 16.1.1891 Wurzen (Sachsen), l. before 1962 – D ▭ Vollmer VI.

Winnenberg, *Johann Michael* → **Winneberger,** *Johann Michael*

Winnenbrock, *Johan,* brass founder, f. 1458, l. 1489 – D ▭ ThB XXXVI.

Winner, *Gerd,* graphic artist, * 1936 Braunschweig – D, USA ▭ ContempArtists.

Winner, *Margaret F.,* portrait painter, miniature painter, * 21.10.1866 Philadelphia (Pennsylvania), l. 1938 – USA ▭ Falk.

Winner, *William E.,* portrait painter, genre painter, history painter, * about 1815 Philadelphia (Pennsylvania), † 1883 – USA ▭ EAAm III; Groce/Wallace; ThB XXXVI.

Winnerskog, *Stig* → **Winnerskog,** *Stig Allan*

Winnerskog, *Stig Allan,* painter, * 28.4.1930 Boden – S ▭ SvKL V.

Winnertz, *Erik,* painter, * 10.12.1900 Hannover – D ▭ Vollmer V.

Winnett, *Keith,* glass painter, * 16.4.1931 Coventry – GB ▭ Vollmer VI.

Winnewisser, *Else,* painter, * 11.8.1936 Heidelberg – D ▭ Mülfarth.

Winnewisser, *Emma Louise,* painter, * Bellows Falls (Vermont), f. 1904 – USA ▭ Falk.

Winnewisser, *Rolf,* designer, etcher, watercolourist, * 5.6.1949 Niedergösgen (Solothurn) – CH ▭ ContempArtists; KVS; LZSK.

Winney, *Harry,* painter, f. 1881 – GB ▭ Wood.

Winnicke, *Anders,* goldsmith, silversmith, * Kopenhagen, f. 12.11.1715, † 1728 – DK ▭ Bøje II.

Winnicki-Radziewicz, *Aleksander,* painter, * 27.9.1911 Rotów (Drohobycz) – PL ▭ Vollmer V.

Winnicott, *Alice,* painter, illustrator, potter, * 4.11.1891 Birmingham, l. before 1962 – GB ▭ Vollmer VI.

Winninger, *Franz,* painter, * 4.10.1893 Wien, l. before 1961 – D, A ▭ Fuchs Geb. Jgg. II; ThB XXXVI; Vollmer V.

Winninger, *Josef,* maker of silverwork, f. 1864, l. 1868 – A ▭ Neuwirth Lex. II.

Winningham, *Geoff,* photographer, * 4.3.1943 Jackson (Tennessee) – USA ▭ Naylor.

Winningham, *Geoffrey L.* → **Winningham,** *Geoff*

Winnington-Ingram, *H. F.,* master draughtsman (?), f. 1843, l. 1889 – ROU, GB ▭ EAAm III.

Winnubst, *Katja* → **Schmidt,** *Käthe*

Winny, *Thomas Herbert,* architect, f. 1888, l. 1926 – GB ▭ DBA.

Wino, *Kurt,* sculptor, master draughtsman, painter, * 8.12.1943 Zürich – CH ▭ KVS; LZSK.

Winogradoff, *Dmitrij* (ThB XXXVI) → **Vinogradov,** *Dmitrij Ivanovič*

Winogradoff, *Jefim* (ThB XXXVI) → **Vinogradov,** *Efim Grigor'evič*

Winogradoff, *Ssergej Arssenjewitsch* (ThB XXXVI; Vollmer VI) → **Vinogradov,** *Sergej Arsen'evič*

Winogrand, *Garry,* photographer, * 1928 New York, † 19.3.1984 Tijuana (Mexiko) – USA ▭ Krichbaum; Naylor.

Winokur, *Paula,* clay sculptor, * 13.5.1935 Philadelphia (Pennsylvania) – USA ▭ Watson-Jones.

Winopal, *Inge,* glass artist, designer, * 4.4.1945 Wien – A ▭ WWCGA.

Winpia, *Joannes de,* copyist, f. 1449 – D ▭ Bradley III.

Winquist, *Andreas Ludvig,* master draughtsman, * 27.11.1818 Malmö, † 13.4.1894 Malmö – S ▭ SvKL V.

Winquist, *August* → **Winqvist,** *Jacob August*

Winquist, *Ellen* (Winqvist, Ellen Adolfina; Winquist, Ellen Adolfine), portrait sculptor, * 30.3.1883 Malmö, † 20.4.1961 Malmö – S ▭ SvK; SvKL V; Vollmer V.

Winquist, *Ellen Adolfine* (SvK) → **Winquist,** *Ellen*

Winquist, *Jacob August* (SvKL V) → **Winqvist,** *Jacob August*

Winquist, *Johan August* (SvK) → **Winqvist,** *Jacob August*

Winquist, *Rolf,* photographer, * 3.10.1910 Gothenburg, † 18.9.1968 Stockholm – S ▭ Naylor.

Winqvist, *Berta* (Winqvist, Bertha), architectural painter, landscape painter, * 10.8.1840 Stockholm, † after 1920 Stockholm – S ▭ SvKL V; ThB XXXVI.

Winqvist, *Bertha* (SvKL V) → **Winqvist,** *Berta*

Winqvist, *Ellen* → **Winquist,** *Ellen*

Winqvist, *Ellen Adolfina* (SvKL V) → **Winquist,** *Ellen*

Winqvist, *Jacob August* (Winquist, Jacob August; Winqvist, Johan August), master draughtsman, landscape painter, * 25.7.1810 Göteborg, † 16.1.1892 Stockholm – S ▭ SvK; SvKL V; ThB XXXVI.

Winqvist, *Joh. August* → **Winqvist,** *Jacob August*

Winram, *Elspeth Christine,* designer, f. 1984 – GB ▭ McEwan.

Winrich, *Hermann* → **Wynrich,** *Hermann*

Winrotter, *Ferdinand,* watercolourist, f. about 1956 – A ▭ Fuchs Maler 20.Jh. IV.

Wins, *Georg* → **Wyins,** *Georg*

Wins, *Johan Marius Willem* (Vollmer V) → **Wins,** *Johan Willem Marius*

Wins, *Johan Willem Marius* (Wins, Johan Marius Willem), master draughtsman, etcher, watercolourist, woodcutter, * 2.3.1881 Makassar (Sulawesi), † 5.12.1940 Den Haag (Zuid-Holland) – RI, NL ▭ Mak van Waay; Scheen II; ThB XXXVI; Vollmer V; Waller.

Wins, *Jos* → **Wins,** *Johan Willem Marius*

Wins, *M. A. H.,* miniature painter, f. 1843 – GB ▭ Foskett.

Winsberg, *Jacques,* portrait painter, still-life painter, landscape painter, * 17.3.1929 Paris – F ▭ Bénézit.

Winsbro, *Ingeborg* → **Winsbro,** *Magda Ingeborg*

Winsbro, *Magda Ingeborg,* painter, * 3.1.1896 Nyed, l. 1952 – S ▭ SvKL V.

Winschleube, *Conrad,* founder, f. 1521 – D ▭ ThB XXXVI.

Winscom, *George,* architect, * 1826, † 1868 – GB ▭ DBA.

Winsel, *Bodo,* portrait painter, watercolourist, miniature painter, * 1806 Hanau, † 1866(?) München – D, A ▭ Schidlof Frankreich; ThB XXXVI.

Winsel, *Lars,* illustrator, master draughtsman, * 19.9.1963 – D ▭ Flemig.

Winsen, *Matheus George van,* graphic designer, * 7.9.1923 Enschede (Overijssel) – NL ▭ Scheen II.

Winsents, *Barteld,* wood sculptor, f. 1601 – NL ▭ ThB XXXVI.

Winser, *Charles,* miniature painter, f. 1830, l. 1841 – GB ▭ Foskett.

Winser, *Edward of Newton Abbot,* sculptor, f. 1810, l. 1817 – GB ▭ Gunnis.

Winser, *T.,* painter, f. 1870 – GB ▭ Johnson II; Wood.

Winsey, *A. Reid,* painter, illustrator, cartoonist, * 6.6.1905 Appleton (Wisconsin) – USA ▭ Falk.

Winship, painter, f. 1871 – GB ▭ McEwan.

Winship, *Florence Sarah,* illustrator, designer, * Elkhart (Indiana), f. 1947 – USA ▭ Falk.

Winship, *W. W.,* engraver, * about 1834 District of Columbia, l. 1860 – USA ▭ Groce/Wallace.

Winslade, *Dorothy,* painter, f. 1930 – USA ▭ Hughes.

Winsloe, *Phil,* painter, f. 1908 – GB ▭ McEwan.

Winslöw, *Carl,* master draughtsman, * 19.2.1796 Kopenhagen, † 6.10.1834 Kopenhagen – DK ▭ ThB XXXVI.

Winslöw, *Paul,* painter, commercial artist, * 22.8.1887 Plauen (Vogtland), l. before 1947 – D ▭ ThB XXXVI.

Winslöw, *Peter Christian,* medalist, * before 17.10.1708 Baarse, † after 1756 – DK, F, RUS ▭ ThB XXXVI.

Winslow, *Arthur G.,* painter, f. 1930 – USA ▭ Dickason Cederholm.

Winslow, *C.,* master draughtsman, f. about 1845(?) – USA ▭ Groce/Wallace.

Winslow, *Carleton Monroe,* architect, * 1876 Damariscotta (Maine), † 1946 – USA ▭ EAAm III.

Winslow, *Earle B.,* painter, * 21.2.1884 Northville (Michigan), l. before 1947 – USA ▭ Falk; ThB XXXVI.

Winslow, *Edward,* silversmith, * 1669, † 1753 Boston – USA ▭ EAAm III; ThB XXXVI.

Winslow, *Edward Lee,* landscape painter, * 28.6.1871 Tescola (Illinois), l. 1940 – USA ▭ Falk.

Winslow, *Eleanor* (Falk) → **Winslow,** *Eleanor C. A.*

Winslow, *Eleanor C. A.* (Winslow, Eleanor), painter, illustrator, * 5.1877 Norwich (Connecticut), l. before 1947 – USA ▭ Falk; ThB XXXVI.

Winslow, *Eugene,* painter, f. 1944 – USA ▭ Dickason Cederholm.

Winslow, *Harold,* painter, f. 1944 – USA, MEX ▭ Dickason Cederholm.

Winslow, *Henry,* painter, etcher, copper engraver, * 13.7.1874 Boston (Massachusetts), † 1950 – GB, USA ▭ Brewington; Falk; ThB XXXVI.

Winslow, *Henry J.,* copperplate printer, engraver, f. 1832, l. 1840 – USA ▭ Groce/Wallace.

Winslow, *Lasse,* landscape painter, portrait painter, master draughtsman, lithographer, * 23.3.1911 Viborg – DK ▭ Vollmer V.

Winslow, *Leo,* painter, f. 1925 – USA ▭ Falk.

Winslow, *Morton G.,* painter, f. 1938 – USA ▭ Falk.

Winslow, *Vernon,* painter, illustrator, * Dayton (Ohio), f. 1942 – USA ▭ Dickason Cederholm.

Winslow, *Walter,* architect, * 13.2.1843 Cambridge (Massachusetts), † 31.1.1909 Boston (Massachusetts) – USA ▭ ThB XXXVI.

Winson, *Henry,* architect, f. 1868 – GB ▭ DBA.

Winsor, *Alfred Granby,* architect, f. 1881, † before 3.5.1884 – GB ▭ DBA.

Winsor, *Jacqueline,* master draughtsman, wood sculptor, * 20.10.1941 St. Johns (Neufundland) – USA, CDN ▭ ContempArtists; DA XXXIII; Watson-Jones.

Winsor, *Vera Jacqueline* → **Winsor,** *Jacqueline*

Winsor, *W.,* painter, f. 1846 – GB ▭ Grant; Johnson II; Wood.

Winstanley, *Albert,* architect, * 1876, † 1943 – GB ▭ DBA.

Winstanley, *Hamlet,* painter, copper engraver, * 6.10.1694 or 1698 Warrington (Liverpool), † 16.5.1756 or 18.5.1756 Warrington (Liverpool) – GB, I ▭ Foskett; Mallalieu; ThB XXXVI; Waterhouse 18.Jh..

Winstanley, *Henry,* etcher, artisan(?), * 1644 Littlebury (Essex), † 26.11.1703 Eddystone (Plymouth) – GB ▭ Grant; ThB XXXVI.

Winstanley, *Herbert,* architect, f. 6.2.1860, † before 28.3.1913 – GB ▭ DBA.

Winstanley, *John Breyfogle,* painter, * 23.10.1874 Louisville (Kentucky), † 5.12.1947 Largo (Florida) – USA ▭ Falk.

Winstanley, *W.* (Grant) → **Winstanley,** *William*

Winstanley, *William* (Winstanley, Williams; Winstanley, W.), portrait painter, landscape painter, f. before 4.1793, l. 1806 – GB, USA ▭ EAAm III; Grant; Groce/Wallace; ThB XXXVI.

Winstanley, *Williams* (EAAm III) → **Winstanley,** *William*

Winstel, *Regina,* painter, designer, * 31.8.1900 Los Angeles – USA ▭ Hughes.

Winston, *Anne,* painter, f. 1847 – GB ▭ Wood.

Winston, *Charles,* glass painter, * 10.3.1814 Lymington, † 3.10.1864 London – GB ▭ ThB XXXVI.

Winston, *J.* (1790) (Winston, J.), architectural draughtsman, f. 1790, l. 1812 – GB ▭ Mallalieu; ThB XXXVI; Waterhouse 18.Jh..

Winston, *J.* (1797), painter, f. 1797 – GB ▭ Grant; Waterhouse 18.Jh..

Winston, *Richard,* painter, mixed media artist, * 1927 Orange (New Jersey) – USA ▭ Dickason Cederholm.

Winstrup, *Laurits Albert,* architect, * 28.1.1815 Kopenhagen, † 4.4.1889 Kolding – DK, D ▭ ThB XXXVI.

Wint, *Jean-Bapt. van,* sculptor, * about 1835 Antwerpen(?), † 8.12.1906 Brüssel – B ▭ ThB XXXVI.

Wint, *Jochum van de* → **Wint,** *Reindert Wepko van de*

Wint, *Peter de* (Brewington; ELU IV; ThB XXXVI) → **DeWint,** *Peter*

Wint, *Reindert Wepko van de,* painter, * 22.6.1942 Den Helder (Noord-Holland) – NL ▭ Scheen II.

Winteh, *Ezra Augustus* (EAAm III) → **Winter,** *Ezra*

Winteler, *Anna,* action artist, performance artist, video artist, * 5.11.1954 Lausanne – CH ▭ KVS; LZSK.

Winteler, *Elisabeth,* painter, * 25.9.1897 Ennenda, l. 1937 – CH ▭ Plüss/Tavel II.

Winteler, *Rosemarie,* artisan, embroiderer, painter, designer, batik artist, illustrator, etcher, * 7.8.1931 Glarus – CH ▭ KVS; LZSK; Plüss/Tavel II.

Winteler-Marty, *Elisabeth* → **Winteler,** *Elisabeth*

Winter (1807), silhouette cutter, * Dresden(?), f. 1807, l. 1811 – D, F ▭ ThB XXXVI.

Winter (1867), goldsmith(?), f. 1867 – A ▭ Neuwirth Lex. II.

Winter (Mistress) → **Neufeld,** *Ingeborg*

Winter, *A.,* painter, f. 1893 – GB ▭ Johnson II; Wood.

Winter, *Abraham Hendrik,* painter, master draughtsman, etcher, lithographer, * about 1800 Utrecht (Utrecht), † 28.5.1861 Amsterdam (Noord-Holland) – NL ▭ Scheen II; ThB XXXVI; Waller.

Winter, *Adolf,* bookplate artist, f. before 1911 – D ▭ Rump.

Winter, *Adriaan de (1680),* copper engraver, f. about 1680, l. about 1695 – NL ▭ ThB XXXVI.

Winter, *Adriaan van (1795)* (ThB XXXVI) → **Winter,** *Adriaen van*

Winter, *Adriaen de* → **Winter,** *Adriaan de (1680)*

Winter, *Adriaen van* (Winter, Adriaan van (1795)), landscape painter, * before 7.4.1796 Leiden (Zuid-Holland), † 4.12.1820 Leiden (Zuid-Holland) – NL ▭ Scheen II; ThB XXXVI.

Winter, *Adrian de* (Vollmer V) → **Winter,** *Adrianus Johannes Jacobus de*

Winter, *Adrianus Joh. Jac. De* (ThB XXXVI) → **Winter,** *Adrianus Johannes Jacobus de*

Winter, *Adrianus Johannes Jacobus de* (Winter, Janus de; Winter, Adrianus Joh. Jac. De; Winter, Adrian de), lithographer, landscape painter, flower painter, linocut artist, etcher, pastellist, * 28.5.1882 Utrecht (Utrecht), † 5.8.1951 Den Helder (Noord-Holland) – NL ▭ DA XXXIII; Mak van Waay; Scheen II; ThB XXXVI; Vollmer V; Waller.

Winter, *Aegidius de* → **Winter,** *Gillis de*

Winter, *Aegydius,* cabinetmaker, f. 1800 – D ▭ ThB XXXVI.

Winter, *Alexander Charles,* painter, * 26.4.1887 Bradenham (Norfolk), l. before 1962 – GB ▭ Vollmer VI.

Winter, *Alfred,* painter, master draughtsman, * 14.5.1892 Rieding, † 8.3.1967 Mulhouse (Elsaß) – F ▭ Bauer/Carpentier VI.

Winter, *Alice Beach,* painter, illustrator, sculptor, * 22.3.1877 Green Ridge (Missouri), l. before 1947 – USA ▭ Falk; Hughes; ThB XXXVI.

Winter, *Alice-Cécile,* painter, * 20.11.1863 Strasbourg, l. 1903 – F ▭ Bauer/Carpentier VI.

Winter, *Andreas,* painter, * 1860 Burg (Magdeburg), l. before 1914 – D ▭ Ries.

Winter, *Andrew,* painter, * 7.4.1892 or 7.4.1893 Sindi, † 10.1.1958 New York or Brookline (Massachusetts) – USA, EW ▭ EAAm III; Falk; Vollmer V.

Winter, *Anthonie de* (Winter, Antonie de), copper engraver, etcher, engraver of maps and charts, master draughtsman, * about 1652 or 1653 Utrecht, l. 1700 – NL ␢ ThB XXXVI; Waller.

Winter, *Anton (1651)*, maker of silverwork, f. 1651, † 1662 – D ␢ ThB XXXVI.

Winter, *Anton (1912)*, portrait painter, * 26.7.1912 Gries am Brenner – A ␢ ThB XXXVI.

Winter, *Antonie* → **Winter,** *Anthonie de*

Winter, *Antonie de* (Waller) → **Winter,** *Anthonie de*

Winter, *Arthur*, painter, * 25.3.1898 Wien, † before 8.5.1945 – A, LV ␢ Fuchs Geb. Jgg. II.

Winter, *Arthur H.*, architect, f. 1924 – USA ␢ Tatman/Moss.

Winter, *Bernhard*, genre painter, history painter, illustrator, * 14.3.1871 Neuenbrok (Oldenburg), † 1964 Oldenburg – D ␢ Davidson II.2; Ries; ThB XXXVI; Vollmer V; Wietek.

Winter, *Bernhardt* → **Winter,** *Bernhard*

Winter, *Bryan*, painter, * 1915 London – GB ␢ Vollmer V.

Winter, *C. (1702)*, painter, f. 1702 – D, RUS ␢ ThB XXXVI.

Winter, *C. (1807)*, landscape painter, f. 1807 – GB ␢ Grant.

Winter, *C. (1840)*, artist, f. about 1840 – USA ␢ Groce/Wallace.

Winter, *C. J. W.*, master draughtsman, f. about 1869, † 1890 – GB ␢ ThB XXXVI.

Winter, *Carl* → **Winter,** *Karl* (1892)

Winter, *Caspar (1621)* (Winter, Caspar (1)), goldsmith, * Hamburg, f. 1621, † 1635 – D ␢ Seling III.

Winter, *Caspar (1656)* (Winter, Caspar (2)), goldsmith, f. 1656 – D ␢ Seling III.

Winter, *Charles*, portrait painter, * about 1822 Louisiana, l. 1860 – USA ␢ Groce/Wallace.

Winter, *Charles A.* (Mistress) → **Winter,** *Alice Beach*

Winter, *Charles Allan*, painter, illustrator, * 26.10.1869 Cincinnati (Ohio), † 23.9.1942 East Gloucester (Massachusetts) – USA ␢ EAAm III; Falk; ThB XXXVI; Vollmer V.

Winter, *Christian*, maker of silverwork, * 1661 Berlin, † 1737 – D ␢ Seling III.

Winter, *Christian Friedrich*, maker of silverwork, * before 1696, † 1753 – D ␢ Seling III.

Winter, *Clark*, sculptor, lithographer, * 4.4.1907 Cambridge (Massachusetts) – USA ␢ Falk.

Winter, *Cornelius Jason Walter*, painter, * 1820, † 1891 – GB ␢ Mallalieu; Wood.

Winter, *Daniel*, lithographer, f. 1846 – D ␢ Feddersen.

Winter, *David* → **Churchill,** *Winston Leonard Spencer* (Lord)

Winter, *Detlef*, painter, lithographer, * 4.4.1929 Leipzig – D, CH ␢ KVS; Nagel.

Winter, *Edward* (Winter, H. Edward), enamel painter, master draughtsman, * 14.10.1908 Pasadena (California) – USA ␢ Falk; Vollmer V.

Winter, *Else*, painter, graphic artist, * 1920 Lemgo – D ␢ KüNRW V.

Winter, *Eric*, painter, illustrator, * 15.5.1905 London – GB ␢ Vollmer VI.

Winter, *Eugène René*, painter, * 7.5.1918 Dordrecht (Zuid-Holland) – NL ␢ Scheen II.

Winter, *Ezra* (Winteh, Ezra Augustus), painter, illustrator, * 10.3.1886 Manistee (Michigan), † 6.4.1949 Falls Village (Connecticut) – USA ␢ EAAm III; Falk; ThB XXXVI; Vollmer V.

Winter, *F. de* (ThB XXXVI) → **DeWinter,** *F.*

Winter, *F. P.*, miniature painter, f. about 1800 – D ␢ Schidlof Frankreich.

Winter, *Ferdinand*, painter, * 1830 Neiße, † 26.4.1896 Breslau – PL, D, I ␢ ThB XXXVI.

Winter, *Franchoys de* → **Wintere,** *Franchoys de*

Winter, *Franz Alfred Theophil* → **Winter,** *Fred A. Th.*

Winter, *Franz Anton*, miniature painter, f. 1772, l. 1775 – D ␢ ThB XXXVI.

Winter, *Franz Joseph*, painter, etcher, * about 1690, † after 1756 – D ␢ ThB XXXVI.

Winter, *Fred A. Th.* (Fathwinter), painter, graphic artist, * 23.5.1906 or 29.5.1906 Mainz-Kastel or Amöneburg, † 27.6.1974 Düsseldorf – D ␢ Brauksiepe; KüNRW VI; Vollmer V.

Winter, *Frederick*, sculptor, f. before 1873, † 1924 – GB ␢ Johnson II; ThB XXXVI.

Winter, *Friedrich*, glass cutter, f. 1685, l. 1690 – PL ␢ ThB XXXVI.

Winter, *Fritz (1868)*, landscape painter, portrait painter, genre painter, * 7.3.1868 Wien, † 28.10.1933 Wien – A ␢ Fuchs Maler 19.Jh. Erg.-Bd II; Fuchs Maler 19.Jh. IV.

Winter, *Fritz (1905)* (Winter, Fritz), painter, designer, * 22.9.1905 Altenbögge, † 1.10.1976 Herrsching – D ␢ ContempArtists; DA XXXIII; ELU IV; Vollmer V.

Winter, *Fritz Gottlieb*, architect, * 22.3.1910 Düsseldorf – D ␢ Davidson III.1; Vollmer V.

Winter, *G. W.*, porcelain painter, decorative painter, f. about 1910 – D ␢ Neuwirth II.

Winter, *Georg* → **Winter,** *Johann Georg*

Winter, *Georg*, fresco painter, watercolourist, master draughtsman, * 2.10.1899 Nürnberg, l. before 1961 – D ␢ Vollmer V.

Winter, *George (1810)*, genre painter, portrait painter, landscape painter, history painter, * 10.6.1810 Portsea or Portlsa (?), † 1.2.1876 Lafayette (Indiana) – USA ␢ EAAm III; Groce/Wallace; Hughes; Samuels; ThB XXXVI.

Winter, *George (1842)*, steel engraver, f. 1842, l. 1852 – GB ␢ Lister.

Winter, *Georges (1875)* (Winter, Georges; Vinter, Georges), painter, sculptor, * 21.1.1875 St. Petersburg, † 7.12.1954 Hauho – SF, RUS ␢ Koroma; Kuvataiteilijat; Nordström; Paischeff; ThB XXXVI; Vollmer V.

Winter, *Georges (1950)*, body artist, environmental artist, photographer, action artist, conceptual artist, video artist, assemblage artist, * 15.4.1950 Basel – CH ␢ LZSK.

Winter, *Ger de* → **Winter,** *Gerrit Hendrik de*

Winter, *Gerrit Hendrik de*, watercolourist, master draughtsman, lithographer, * 19.2.1922 Amsterdam (Noord-Holland) – NL ␢ Scheen II.

Winter, *Gillis de*, genre painter, landscape painter, * 1650 Leeuwarden, † 1720 Amsterdam – NL ␢ Bernt III; ThB XXXVI.

Winter, *H. Edward* (Falk) → **Winter,** *Edward*

Winter, *Hans* → **Winter,** *Harold*

Winter, *Hans (1578)*, goldsmith, f. 1578 – D ␢ Zülch.

Winter, *Hans (1585)*, sculptor, stonemason, f. 1585, l. 14.2.1594 – D ␢ Focke; ThB XXXVI.

Winter, *Hans (1617)*, architect, * Mannheim (?), f. about 1617 – D ␢ ThB XXXVI.

Winter, *Hans (1853)*, landscape painter, veduta painter, * 19.12.1853 Proßnitz, † 11.11.1944 Wien – CZ, A ␢ Fuchs Maler 19.Jh. Erg.-Bd II; Fuchs Maler 19.Jh. IV.

Winter, *Harold*, medalist, wood sculptor, stone sculptor, * 9.12.1887 Frankfurt (Main), l. before 1961 – D ␢ ThB XXXVI; Vollmer V.

Winter, *Hedwig*, goldsmith, jeweller, f. 1911 – A ␢ Neuwirth Lex. II.

Winter, *Heinrich (1582)*, passementerie weaver, * Geldern (?), f. 20.4.1582 – CH ␢ Brun III.

Winter, *Heinrich (1843)* (Winter, Heinrich), painter, * 26.2.1843 Frankfurt (Main), † 13.11.1911 Cronberg (Taunus) – D ␢ ThB XXXVI.

Winter, *Heinrich E. von* → **Winter,** *Heinrich E.*

Winter, *Heinrich E.*, lithographer, painter, * 1788, † 1825 München – D, F ␢ ThB XXXVI.

Winter, *Hendrick* → **Winter,** *Hendrik* (1639)

Winter, *Hendrik (1639)* (Wijnter, Hendrick), copper engraver, silversmith, stamp carver, etcher, goldsmith, * 's-Herzogenbosch (?), f. 1639, † 1671 or 1677 Utrecht – NL ␢ ThB XXXVI; Waller.

Winter, *Hendrik de (1717)* (Winter, Hendrik de), painter, master draughtsman, * 29.8.1717 or 30.8.1717 Amsterdam (Noord-Holland), † before 17.4.1790 Amsterdam (Noord-Holland) – NL ␢ Rump; Scheen II; ThB XXXVI.

Winter, *Holmes Edwin Cornelius*, painter, * 1851 Great Yarmouth, † 1935 – GB ␢ Mallalieu; Wood.

Winter, *Hugo*, painter, master draughtsman, * 18.8.1930 Baden (Wien) – A ␢ Fuchs Maler 20.Jh. IV.

Winter, *J. (1728)*, master draughtsman, copper engraver, f. about 1728, l. 14.2.1757 – NL ␢ ThB XXXVI.

Winter, *J. (1833)*, portrait miniaturist, f. 1833 – A ␢ ThB XXXVI.

Winter, *J. A.* → **Winter,** *T.*

Winter, *J. Edgar*, carver, * 8.9.1875 Belfast (Antrim), † 22.7.1937 Belfast (Antrim) – GB ␢ Snoddy.

Winter, *J. Greenwood*, painter, f. 1891, l. 1893 – GB ␢ Johnson II; Wood.

Winter, *Jacques de* (De Winter, Jacques), portrait painter, * 1824 Gent, † 1872 Antwerpen – B ␢ DPB I.

Winter, *Jakob (1890)*, goldsmith (?), f. 1890, l. 1891 – A ␢ Neuwirth Lex. II.

Winter, *James*, architect, stonemason, f. 1743, l. 1758 – GB ␢ Colvin; McEwan.

Winter, *Jan Baptiste*, painter, master draughtsman, etcher, * 7.9.1929 Zaandam (Noord-Holland) – NL ␢ Scheen II.

Winter, *Jan Johannes de,* watercolourist, master draughtsman, artisan, * 30.4.1889 's-Gravendeel (Zuid-Holland), l. before 1970 – NL ⊂⊃ Scheen II.

Winter, *Janus de* (DA XXXIII) → **Winter,** *Adrianus Johannes Jacobus de*

Winter, *Jiri,* caricaturist, * 1924 Prag – CZ ⊂⊃ Flemig.

Winter, *Joachim,* stonemason, f. 1630, l. 1640 – S ⊂⊃ SvKL V.

Winter, *Joh.,* porcelain painter (?), f. 1894 – CZ ⊂⊃ Neuwirth II.

Winter, *Joh. Georg* → **Winter,** *Joseph Georg*

Winter, *Johann* → **Winker,** *Johann*

Winter, *Johann von (1594)* (Winter, Johann von), stonemason, f. 1594, l. 1601 – D ⊂⊃ ThB XXXVI.

Winter, *Johann (1876),* goldsmith (?), f. 1876, l. 1877 – A ⊂⊃ Neuwirth Lex. II.

Winter, *Johann Caspar,* goldsmith, * about 1653, † 1753 – D ⊂⊃ Seling III.

Winter, *Johann Daniel,* maker of silverwork, toreutic worker, * before 1730, † 1788 – D ⊂⊃ Seling III.

Winter, *Johann Georg,* portrait painter, history painter, * 30.9.1707 Groningen, † 1768 or 11.1.1770 München – D ⊂⊃ Merlo; ThB XXXVI.

Winter, *Johann Georg (1697),* maker of silverwork, * before 1697, † 1767 – D ⊂⊃ Seling III.

Winter, *Johann Wilhelm* (Waller) → **Windter,** *Johann Wilhelm*

Winter, *Johannes,* goldsmith, f. about 1730, l. 1731 (?) – NL ⊂⊃ ThB XXXVI.

Winter, *John (1739),* painter, ornamentist, f. 1739, l. 1771 – USA ⊂⊃ Groce/Wallace.

Winter, *John (1775)* (Winter, John), silversmith, f. about 1775, l. 1780 – GB ⊂⊃ ThB XXXVI.

Winter, *John (1801),* portrait painter, * 1801 Dublin, † after 1841 – IRL ⊂⊃ Strickland II.

Winter, *Josef* → **Winter,** *Johann Georg*

Winter, *Joseph (1841),* marine painter, f. 1841, l. before 1982 – GB ⊂⊃ Brewington.

Winter, *Joseph (1922),* painter, * 1922 (?) – USA ⊂⊃ Vollmer VI.

Winter, *Joseph Georg,* tapestry weaver, copper engraver, painter, etcher, * 30.5.1751 München, † 13.9.1789 München – D ⊂⊃ ThB XXXVI.

Winter, *Josephine,* painter, * 21.12.1873 Wien, † 20.1.1943 Theresienstadt – A, CZ ⊂⊃ Fuchs Maler 19.Jh. Erg.-Bd II.

Winter, *Jupp,* painter, master draughtsman, graphic artist, f. before 1950 – D, F ⊂⊃ Vollmer VI.

Winter, *Karl (1892),* goldsmith, jeweller, f. 1892, † 1911 – A ⊂⊃ Neuwirth Lex. II.

Winter, *Karl (1907),* illustrator, f. before 1907, l. before 1914 – D ⊂⊃ Ries.

Winter, *Kendall* → **Winter,** *Milo*

Winter, *Klaus,* painter, graphic artist, * 15.8.1928 Frankfurt (Main) – D ⊂⊃ BildKueFfm; Vollmer V.

Winter, *Konrad,* painter, graphic artist, * 14.5.1963 Salzburg – A ⊂⊃ Fuchs Maler 20.Jh. IV.

Winter, *Kurt Georg,* costume designer, artisan, * 18.9.1913 Pernau – EW, D, USA ⊂⊃ Hagen.

Winter, *L.,* illustrator, f. before 1907 – D ⊂⊃ Ries.

Winter, *Laurits Arnold* → **Winther,** *Arnold*

Winter, *Leo de* → **Winter,** *Leonardus de*

Winter, *Leonardus de,* watercolourist, master draughtsman, etcher, wood engraver, * 27.1.1917 Amsterdam (Noord-Holland) – NL ⊂⊃ Scheen II.

Winter, *Leonhard* → **Winter,** *Bernhard*

Winter, *Leopold,* goldsmith, f. 1660 – A ⊂⊃ ThB XXXVI.

Winter, *Louis de* (ThB XXXVI) → **Dewinter,** *Louis*

Winter, *Ludovicus de* → **Dewinter,** *Louis*

Winter, *Ludwig,* architect (?), * 22.1.1843 Braunschweig, † 6.5.1930 Braunschweig – D ⊂⊃ ThB XXXVI.

Winter, *Lumen Martin,* watercolourist, fresco painter, illustrator, designer, * 12.12.1908 Ellery (Illinois) – USA ⊂⊃ Falk; Vollmer V.

Winter, *Margaret C.,* printmaker, f. before 1940 – USA ⊂⊃ Hughes.

Winter, *Margarethe,* painter, graphic artist, * 1.5.1921 Iglau – CZ, A ⊂⊃ Fuchs Maler 20.Jh. IV.

Winter, *Marjorie D.,* miniature painter, f. 1909 – GB ⊂⊃ Foskett.

Winter, *Martin (1680),* glass cutter, * Rabishau, f. 16.6.1680, † 21.5.1702 Berlin – D ⊂⊃ ThB XXXVI.

Winter, *Martin (1715),* stonemason, f. 5.6.1715, † 1749 or 1750 Wien – A ⊂⊃ ThB XXXVI.

Winter, *Martin (1832),* painter, f. 17.9.1832 – A ⊂⊃ Fuchs Maler 19.Jh. IV.

Winter, *Mary Taylor,* painter, * 28.3.1895, l. 1940 – USA ⊂⊃ Hughes.

Winter, *Melchior,* figure painter, porcelain painter, † 25.6.1800 Wien – A ⊂⊃ Fuchs Maler 19.Jh. Erg.-Bd II; ThB XXXVI.

Winter, *Michael,* painter, f. 1518 – D ⊂⊃ ThB XXXVI.

Winter, *Milo,* illustrator, * 7.8.1888 Princeton (Illinois), l. before 1947 – USA ⊂⊃ ThB XXXVI.

Winter, *Milo Kendall* (Winter, Milo Kendall (Junior)), painter, designer, * 31.7.1913 Chicago (Illinois), † 15.8.1956 – USA ⊂⊃ Falk.

Winter, *Oskar August,* painter, * 24.12.1886 München, † 7.2.1984 Straubing – D ⊂⊃ Münchner Maler VI.

Winter, *Paul,* portrait painter, * 4.4.1876 Leipzig, l. before 1947 – D ⊂⊃ ThB XXXVI.

Winter, *Peter (1620)* (Winter, Pierre), stonemason, * Balma (Varallo) (?), f. 1620, † 1638 Freiburg (Schweiz) – CH, I ⊂⊃ Brun III; ThB XXXVI.

Winter, *Peter (1624)* (Winter, Petrus (1624)), goldsmith, * about 1624, † 1702 – D ⊂⊃ Seling III; ThB XXXVI.

Winter, *Peter (1657)* (Winter, Pierre (1673); Winter, Peter (2)), carpenter, * La Roche (?), f. 1657, l. 1673 – CH ⊂⊃ Brun III.

Winter, *Petrus* (1624) (Seling III) → **Winter,** *Peter* (1624)

Winter, *Pharaon de,* portrait painter, genre painter, * 17.11.1849 Bailleul, † 1924 Lille – B, F ⊂⊃ ThB XXXVI.

Winter, *Pierre* (Brun III) → **Winter,** *Peter* (1620)

Winter, *Pierre* (1673) (Brun III) → **Winter,** *Peter* (1657)

Winter, *R.,* painter, f. 11.1843, l. 4.1857 – USA ⊂⊃ Groce/Wallace.

Winter, *Raphael,* master draughtsman, etcher, lithographer, * 1784 München, † 1852 München – D, I ⊂⊃ ThB XXXVI.

Winter, *Raymond,* painter, f. 1925 – USA ⊂⊃ Falk.

Winter, *Richard Davidson,* painter, f. 1890, l. 1904 – GB ⊂⊃ Wood.

Winter, *Robert,* portrait painter, f. 1860, l. 1880 – USA ⊂⊃ Groce/Wallace; Hughes.

Winter, *Robert C.,* architect, f. 1904 – USA ⊂⊃ Tatman/Moss.

Winter, *Rolf,* painter, commercial artist, * 8.9.1881 Cronberg (Taunus), l. before 1961 – D ⊂⊃ ThB XXXVI; Vollmer V.

Winter, *Ruth,* painter, f. about 1953 – A ⊂⊃ Fuchs Maler 20.Jh. IV.

Winter, *Samuel,* lithographer, * 1824 Pest, † 12.1.1903 Pest – H ⊂⊃ ThB XXXVI.

Winter, *Schorsch* → **Winter,** *Georg*

Winter, *T.,* portrait painter, * about 1821 Deutschland, l. 1850 – USA ⊂⊃ Groce/Wallace.

Winter, *Tatlow* → **Winter,** *W. Tatton*

Winter, *Theodor,* painter, * 4.1.1872 München, l. before 1947 – D ⊂⊃ ThB XXXVI.

Winter, *Thomas (1726),* landscape gardener, stonemason, gardener, f. 1726, l. 1749 – GB ⊂⊃ Colvin.

Winter, *Thomas (1740),* architect, f. 1740, l. 1750 – D ⊂⊃ McEwan.

Winter, *Thomas (1831),* architect, f. 1831, l. 1835 – GB ⊂⊃ Colvin.

Winter, *W.,* marine painter, f. 1872, l. before 1982 – USA ⊂⊃ Brewington.

Winter, *W. Tatton* (Winter, William Tatton), landscape painter, * 1855 Ashton-under-Lyne, † 22.3.1928 Reigate (Surrey) – GB ⊂⊃ Bradshaw 1893/1910; Bradshaw 1911/1930; Johnson II; Mallalieu; Spalding; ThB XXXVI; Wood.

Winter, *Willem Frederik,* lithographer, master draughtsman, * 26.11.1874 Amsterdam (Noord-Holland), l. before 1970 – NL, B, ZA ⊂⊃ Scheen II; Waller.

Winter, *William,* miniature painter, f. 1856 – USA ⊂⊃ Groce/Wallace.

Winter, *William Arthur,* painter, * 27.8.1909 Winnipeg – CDN ⊂⊃ Ontario artists; Vollmer V.

Winter, *William Tatton* (Mallalieu; Spalding; Wood) → **Winter,** *W. Tatton*

Winter, *Wolf,* goldsmith, f. 24.10.1552 – D ⊂⊃ Zülch.

Winter, *Zéphyr de* (Winter, Zéphyr F. de), painter of interiors, portrait painter, * 15.1.1891 Lille (Nord), l. before 1961 – F, NL ⊂⊃ Bénézit; Edouard-Joseph III; ThB XXXVI; Vollmer V.

Winter, *Zéphyr F. de* (ThB XXXVI) → **Winter,** *Zéphyr de*

Winter-Auspitz, *Josepha Rosalie* → **Winter,** *Josephine*

Winter-Heidingsfeld, *Peter,* sculptor, painter, * 10.8.1871 Heidingsfeld, † 28.11.1920 Allach – D ⊂⊃ ThB XXXVI.

Winter Moore, *Austin,* painter, * 1889 Sheffield, l. 1950 – ZA, GB ⊂⊃ Berman.

Winter-Rust, *Alfred,* painter, graphic artist, * 9.12.1923 Berlin-Schöneiche – D ⊂⊃ Vollmer V.

Winter von Schieszl, *Magdalena,* painter, illustrator, advertising graphic designer, * 1.11.1938 Baia-Mare – RO, D ⊂⊃ Jianou.

Winter-Schroeter, *Wilhelm* → **Schroeter,** *Wilhelm* (1845)

Winter-Shaw, *Arthur,* watercolourist, landscape painter, * 1869, † 30.1.1948 London – GB ▭ Vollmer VI; Wood.

Wintera, *Eduard,* goldsmith (?), f. 1867 – A ▭ Neuwirth Lex. II.

Winterbach, *Dietrich von der,* minter, f. 1432, l. 1440 – D ▭ Zülch.

Winterbach, *Gerhard von der* (Zülch) → **Gerhard von der Winterbach**

Winterbach, *Großwin von der,* minter, f. 1428, l. 1438 – D ▭ Zülch.

Winterbach, *Martin von der,* minter, f. 1419, l. 1421 – D ▭ Zülch.

Winterbach, *Thielman von der,* minter, f. 1420, l. 1435 – D ▭ Zülch.

Winterbach, *Voß von der (1406),* minter, f. 1406, † 1421 – D ▭ Zülch.

Winterbach, *Voß von der (1418),* minter, f. 1418, † 1464 – D ▭ Zülch.

Winterbach, *Voß von der (1436),* minter, f. 1436, l. 1438 – D ▭ Zülch.

Winterberg, *Bertha,* portrait painter, flower painter, * 27.9.1841 München, † before 12.8.1909 Heidelberg – D ▭ ThB XXXVI.

Winterberg, *Maria Katharina,* painter, designer, * 1906 Barmen – D ▭ KüNRW III.

Winterberg, *Rega* (Fuchs Maler 19.Jh. IV) → **Kreidl-Winterberg,** *Rega*

Winterbotom, *T. S.,* master draughtsman, f. 1893 – CDN ▭ Harper.

Winterbottom, *Austin,* landscape painter, * 1860, † 1919 – GB ▭ Johnson II; Turnbull; Wood.

Winterbottom, *James William,* painter, master draughtsman, * 21.2.1924 Leicester (Leicestershire) – GB ▭ Vollmer VI.

Winterbrun, *Frederick William* → **Winterburn,** *Frederick William*

Winterburn, *Frederick William,* architect, * 1849 Liverpool, † 2.9.1930 Tarrytown (New York) – USA ▭ ThB XXXVI.

Winterburn, *George T.,* landscape painter, bookplate artist, * 1865 Leamington Spa, l. about 1940 – GB, USA ▭ Hughes.

Winterburn, *Phyllis,* designer, graphic artist, printmaker, watercolourist, * 4.2.1898 San Francisco (California), † 21.7.1984 San Francisco (California) – USA ▭ Falk; Hughes.

Wintere, *Franchoys de,* painter, f. 1509, † after 1535 – B ▭ ThB XXXVI.

Winterer, *Caspar* (1) → **Winter,** *Caspar* (1621)

Winterfeld, *Else,* painter, graphic artist, * Preußisch-Friedland, f. before 1911, † 1.1939 – D ▭ ThB XXXVI.

Winterfeld, *Helene von,* painter, f. before 1908, † 4.1933 – D ▭ ThB XXXVI.

Winterfeld, *Ludwig von,* painter, sculptor, * 1940 Cottbus – D ▭ KüNRW II.

Winterfeld, *Wilhelm von,* sculptor, * 24.7.1898 Berlin, l. 1945 – D, I ▭ KüNRW I; ThB XXXVI; Vollmer V.

Winterfeldt, *Friedrich Wilhelm von,* landscape painter, * 23.8.1830 Dinslaken, † 16.6.1893 Düsseldorf – D ▭ ThB XXXVI.

Wintergerst, *Anton,* painter, * 1737 Kempten, † 9.10.1805 Schrezheim (Ellwangen) – D ▭ ThB XXXVI.

Wintergerst, *Carl August,* architectural painter, architect, * 30.4.1834 Memmingen, l. 1876 – D ▭ ThB XXXVI.

Wintergerst, *Joseph* (Wintergest, Josef), painter, * 3.10.1783 Wallerstein or Schrezheim (Ellwangen), † 25.1.1867 Düsseldorf – D, I ▭ Brun IV; DA XXXIII; List; PittItalOttoc; ThB XXXVI.

Wintergest, *Josef* (PittItalOttoc) → **Wintergerst,** *Joseph*

Winterhagen, *Wilhelm,* graphic artist, * 22.7.1888 Remscheid, † 1.7.1928 Remscheid – D ▭ ThB XXXVI.

Winterhalder, *Adam,* sculptor, f. 1696, † 29.3.1737 – D ▭ ThB XXXVI.

Winterhalder, *Anton* (Winterhalter, Antonín), sculptor, * 27.6.1699 Vöhrenbach (Schwarzwald), † before 29.9.1758 Olmütz – CZ, D ▭ ThB XXXVI; Toman II.

Winterhalder, *Antonín* → **Winterhalder,** *Anton*

Winterhalder, *Barthel,* sculptor, f. 1662 – D ▭ ThB XXXVI.

Winterhalder, *Erwin,* sculptor, * 19.5.1879 Winterthur or Zürich, l. 1917 – CH, USA ▭ Brun III; Falk; Hughes; ThB XXXVI.

Winterhalder, *J.,* portrait painter, landscape painter, f. 1852, l. 1856 – USA ▭ Groce/Wallace.

Winterhalder, *Joh. Josef* → **Winterhalder,** *Josef* (1743)

Winterhalder, *Johann* → **Winterhalder,** *Josef* (1702)

Winterhalder, *Johann Michael,* sculptor, * 7.9.1706 Vöhrenbach (Schwarzwald), † 12.5.1759 Vöhrenbach (Schwarzwald) – D, CZ ▭ ThB XXXVI.

Winterhalder, *Josef (1702)* (Winterhalter, Josef Ant.; Winterhalder, Josef (1)), sculptor, painter, ivory carver, master draughtsman, * 10.1.1702 Vöhrenbach (Schwarzwald), † 25.12.1769 Wien – CZ, A, D ▭ DA XXXIII; ThB XXXVI; Toman II.

Winterhalder, *Josef (1743)* (Winterhalter, Jan Josef; Winterhalder, Josef (2); Winterhalder, Johann), master draughtsman, miniature painter, * 25.1.1743 Vöhrenbach (Schwarzwald), † 17.1.1807 Znaim – CZ, A, H, D ▭ DA XXXIII; Schidlof Frankreich; ThB XXXVI; Toman II.

Winterhalder, *Josef Ant.* → **Winterhalder,** *Josef* (1743)

Winterhalder, *Joseph Anton* → **Winterhalder,** *Anton*

Winterhalter, *Meme von,* painter, sculptor, * 1901 Kärnten – A ▭ EAAm III; Fuchs Maler 20.Jh. IV; Vollmer V.

Winterhalter, *Adam* → **Winterhalder,** *Adam*

Winterhalter, *Anton* → **Winterhalder,** *Anton*

Winterhalter, *Antonín* (Toman II) → **Winterhalder,** *Anton*

Winterhalter, *Barthel* → **Winterhalder,** *Barthel*

Winterhalter, *Franz Xaver* (Winterhalter, Franz Xavier), lithographer, master draughtsman, landscape painter, * 20.4.1805 or 1806 Menzenschwand (Schwarzwald), † 8.7.1873 Frankfurt (Main) – D, I, F, P ▭ DA XXXIII; ELU IV; Grant; Mülfarth; Pamplona V; ThB XXXVI; Wood.

Winterhalter, *Franz Xavier* (Grant) → **Winterhalter,** *Franz Xaver*

Winterhalter, *Hermann,* painter, * 23.9.1819 St. Blasien, † 24.2.1891 or 26.2.1891 Karlsruhe – D, F ▭ Mülfarth; ThB XXXVI.

Winterhalter, *Jan Josef* (Toman II) → **Winterhalder,** *Josef* (1743)

Winterhalter, *Johann* (Schidlof Frankreich) → **Winterhalder,** *Josef* (1743)

Winterhalter, *Johann Michael* → **Winterhalder,** *Johann Michael*

Winterhalter, *Josef* (1) → **Winterhalder,** *Josef* (1702)

Winterhalter, *Josef* (2) → **Winterhalder,** *Josef* (1743)

Winterhalter, *Josef Ant.* (Toman II) → **Winterhalder,** *Josef* (1702)

Winterhalter, *W. (Mistress),* painter, f. 1890 – USA ▭ Hughes.

Winterich, *Joseph,* sculptor, * 1861 Neuwied, † 16.11.1932 Koblenz – USA, D ▭ Falk; ThB XXXVI.

Winteringham, *A. P.,* marine painter, f. 1907 – GB ▭ Brewington.

Winterle, *Anton* (Brun IV) → **Winterlin,** *Anton*

Winterli, *Anton* → **Winterlin,** *Anton*

Winterlin, *Anton* → **Winter,** *Hans* (1617)

Winterlin, *Anton* (Winterle, Anton), architectural painter, landscape painter, master draughtsman, * 15.6.1805 Degerfelden (Baden), † 30.3.1894 Basel – CH ▭ Brun IV; ThB XXXVI.

Winterlin, *Johann Caspar* (D'Ancona/Aeschlimann) → **Winterlin,** *Johann Kaspar*

Winterlin, *Johann Kaspar* (Winterlin, Johann Caspar), copper engraver, miniature painter, calligrapher, * Luzern, f. 1596, † 27.2.1634 Muri – CH ▭ D'Ancona/Aeschlimann; ThB XXXVI.

Winterling, *Wulf* → **Bugatti,** *Wulf*

Wintermayr, *Franz,* painter, bookbinder, * 28.3.1894 Eberschwang (Innkreis), † 25.5.1950 Wien – A ▭ Fuchs Geb. Jgg. II.

Wintermote, *Mamie W.* (Falk) → **Wintermote,** *Mamie Withers*

Wintermote, *Mamie Withers* (Wintermote, Mamie W.), portrait painter, * 3.10.1885 Liberty (Massachusetts) or Liberty (Missouri), † 1.9.1945 Hollywood (California) – USA ▭ Falk; Hughes.

Wintermute, *Majorie,* painter, f. 1939 – USA ▭ Hughes.

Winternitz, *Adolf* (Vollmer V) → **Winternitz,** *Adolf von*

Winternitz, *Adolf von* (Winternitz, Adolfo; Winternitz, Adolf Christian von; Winternitz, Adolfo Cristóbal; Winternitz, Adolf), glass painter, graphic artist, * 20.10.1906 Wien – PE, A, I ▭ EAAm III; Fuchs Maler 20.Jh. IV; Ugarte Eléspuru; Vollmer V; Vollmer VI.

Winternitz, *Adolf Christian von* (Fuchs Maler 20.Jh. IV) → **Winternitz,** *Adolf von*

Winternitz, *Adolfo* (Ugarte Eléspuru; Vollmer VI) → **Winternitz,** *Adolf von*

Winternitz, *Adolfo Cristóbal* (EAAm III) → **Winternitz,** *Adolf von*

Winternitz, *Richard,* painter, * 20.5.1861 Stuttgart, † 22.10.1929 München – D ▭ Münchner Maler IV; ThB XXXVI.

Winteroij, *Nicolaas,* painter, * 13.5.1803 Waalwijk (Noord-Brabant), † 5.12.1890 Lith (Noord-Brabant) – NL ▭ Scheen II.

Winterooij, *Johannes van,* painter, * about 1760 Diessen (Noord-Brabant), l. 1833 – NL ▭ Scheen II.

Winterowski, *Leonard,* painter, * 1886, † 1927 – PL ▭ ThB XXXVI.

Winterpergk, *Michel (1441),* illuminator, f. 1441, l. 1443 – D ▭ ThB XXXVI.

Winters, *Alphons* → **Winters,** *Alphons Antonius Henricus*

Winters, *Alphons Antonius Henricus,*
watercolourist, master draughtsman,
* 1.8.1906 Venlo (Limburg) – NL
□ Scheen II.

Winters, *Denny* (Falk) → **Winters,** *Denny Sonke*

Winters, *Denny Sonke* (Winters, Denny),
painter, lithographer, sculptor, designer,
* 17.3.1907 Grand Rapids (Michigan)
– USA □ Falk; Vollmer V.

Winters, *Ellen,* painter, sculptor, f. 1935
– USA □ Falk.

Winters, *Hans* → **Winter,** *Hans* (1585)

Winters, *Helen,* painter, f. 1915 – USA
□ Falk.

Winters, *John Richard,* graphic artist,
sculptor, * 12.5.1904 Omaha (Nebraska)
– USA □ Falk.

Winters, *Paul Vinal,* painter, sculptor,
decorator, designer, * 8.9.1906 Lowell
(Massachusetts) – USA □ Falk.

Winters, *Raymond,* artist, f. 1932 – USA
□ Hughes.

Wintersberger, *Lambert Maria,*
painter, * 1941 München – F, D
□ Bauer/Carpentier VI.

Winterschmidt (Künstler-Familie) (ThB
XXXVI) → **Winterschmidt,** *Adam
Wolfgang*

Winterschmidt (Künstler-Familie) (ThB
XXXVI) → **Winterschmidt,** *Christian
Gottlob*

Winterschmidt (Künstler-Familie) (ThB
XXXVI) → **Winterschmidt,** *Joh. Jakob*

Winterschmidt (Künstler-Familie) (ThB
XXXVI) → **Winterschmidt,** *Joh. Samuel*

Winterschmidt, *Adam Wolfgang,* copper
engraver, * 1733, † 1796 – D
□ ThB XXXVI.

Winterschmidt, *Christian Gottlob,*
copper engraver, type carver,
illuminator, * 1755, † after 1809 – D
□ ThB XXXVI.

Winterschmidt, *Joh. Jakob,* copper
engraver, * 1758, † before 1808 – D
□ ThB XXXVI.

Winterschmidt, *Joh. Samuel,* copper
engraver, painter, silhouette artist,
* 1760 or 1761, † about 1824 or after
1829 – D □ ThB XXXVI.

Winterstein (1756), painter, f. 1756 – D
□ ThB XXXVI.

Winterstein (1758), porcelain painter,
f. 1758, l. 1780 – D □ ThB XXXVI.

Winterstein, *Abraham,* goldsmith, f. 1625,
† 19.11.1661 – D □ ThB XXXVI.

Winterstein, *Christian Joseph,* sculptor,
* 11.3.1685 Hadamar, l. 1741 – D
□ ThB XXXVI.

Winterstein, *David,* goldsmith, f. 1664,
† 1690 – D □ Seling III; ThB XXXVI.

Winterstein, *Erhard Ludewig,* painter,
* 18.5.1841 Radeberg, † 18.9.1919
Leipzig – D □ ThB XXXVI.

Winterstein, *F. C.,* painter, f. 1749 – D
□ ThB XXXVI.

Winterstein, *F. R.,* painter, f. 1701,
l. 1725 – D □ ThB XXXVI.

Winterstein, *Georg,* wood sculptor,
* 19.4.1743 Bad Kissingen, † 19.6.1806
Würzburg – D □ ThB XXXVI.

Winterstein, *H. K. L.,* porcelain painter (?),
f. 1894 – D □ Neuwirth II.

Winterstein, *Hans,* architect, * 24.6.1864
Höxter, l. before 1947 – D
□ ThB XXXVI.

Winterstein, *Hans Martin* (Winterstein,
Johann Martin), painter, copper engraver,
engraver, * Augsburg (?), f. 1650,
l. 1698 – D, S □ Rump; ThB XXXVI.

Winterstein, *Heinrich,* goldsmith,
* about 1552 Salzungen, † 1634 – D
□ Seling III; ThB XXXVI.

Winterstein, *Heinrich Ludwig,* painter,
* 7.3.1687 Hadamar, † before 17.6.1748
Mainz – D □ ThB XXXVI.

Winterstein, *Joh. Ludwig,* painter, f. about
1622, l. 1692 – D □ ThB XXXVI.

Winterstein, *Joh. Ludwig Heinrich* →
Winterstein, *Heinrich Ludwig*

Winterstein, *Joh. Martin* (1650) →
Winterstein, *Hans Martin*

Winterstein, *Joh. Martin (1663)*
(Winterstein, Johan Martin), goldsmith,
copper engraver, seal engraver,
etcher, * before 16.8.1663 Hamburg,
† 31.8.1702 Göteborg – S □ SvKL V;
ThB XXXVI.

Winterstein, *Johan Martin* (SvKL V) →
Winterstein, *Joh. Martin* (1663)

Winterstein, *Johann Georg* →
Winterstein, *Georg*

Winterstein, *Johann Martin* (Rump) →
Winterstein, *Hans Martin*

Winterstein, *R. K.,* still-life painter,
f. 1763 – D □ ThB XXXVI.

Wintersteiner, *Gustav,* landscape painter,
stage set designer, * 1876, l. 1929
– SK □ Toman II.

Wintersteiner, *Haenny,* landscape
painter, veduta painter, artisan,
* 6.9.1903 Purkersdorf (Wien) – A
□ Fuchs Maler 20.Jh. IV.

Wintersteiner, *Johanna* → **Wintersteiner,**
Haenny

Winterthurer, *Hans,* stonemason, f. 1501
– CH □ ThB XXXVI.

Winterwerb, *Georg Philipp* (Brauksiepe)
→ **Winterwerb,** *Philipp*

Winterwerb, *Philipp* (Winterwerb,
Georg Philipp), painter, lithographer,
* 30.6.1827 Braubach, † 5.1.1873
Frankfurt (Main) – D □ Brauksiepe;
ThB XXXVI.

Winther, *Albert,* painter, * 6.8.1851
Fredericia, † 13.7.1935 Leipzig – DK, D
□ ThB XXXVI.

Winther, *Anton,* portrait painter, f. 1846
– DK □ ThB XXXVI.

Winther, *Arnold,* fruit painter, flower
painter, * 18.7.1855 Christianshavn,
† 12.4.1883 Kopenhagen – DK
□ ThB XXXVI.

Winther, *Christian,* goldsmith, silversmith,
f. 8.5.1743, † 1753 – DK □ Bøje II.

Winther, *Erik Andersen,* goldsmith,
silversmith, * 1661 Århus or Lading,
† 25.12.1725 Århus – DK □ Bøje II;
ThB XXXVI.

Winther, *Frederik* → **Winther,** *Frederik
Julius Aug.*

Winther, *Frederik Julius Aug.* (Winther,
Frederik Julius August), painter,
* 20.8.1853 or 20.9.1853 Kopenhagen,
† 4.4.1916 Kopenhagen or Frederiksberg
(Kopenhagen) – DK, S □ SvKL V;
ThB XXXVI.

Winther, *Frederik Julius August* (SvKL V)
→ **Winther,** *Frederik Julius Aug.*

Winther, *Gert Elena,* ceramist, painter,
* 1916 Mannheim – D □ WWCCA.

Winther, *Hans Christian,* goldsmith,
jeweller, * before 6.9.1748 Kopenhagen,
† 2.12.1830 – DK □ Bøje I.

Winther, *Hans Thøger,* lithographer, book
printmaker, * 1786 Thisted, † 1851
Christiania – N □ NKL IV.

Winther, *Jette* → **Winther,** *Jette Arendal*

Winther, *Jette Arendal,* ceramist,
* 19.2.1949 – DK □ DKL II.

Winther, *Jørgen,* goldsmith, silversmith,
f. 1658 – DK □ Bøje I.

Winther, *Jørgen Jonassen,* goldsmith,
silversmith, * 1769 Holstebro, † 1827
– DK □ Bøje II.

Winther, *Jørgen Nielsen,* goldsmith,
* 1671 Helsingborg, † 1721 – S, DK
□ Bøje II.

Winther, *Johan Chr.,* goldsmith,
silversmith, * Kopenhagen, f. 10.1.1823,
† 1843 – DK □ Bøje I.

Winther, *Johan Christian* → **Winther,**
Johan Chr.

Winther, *Just C.* (Bøje I) → **Winther,**
Just Christensen

Winther, *Just Christensen* (Winther,
Just C.), goldsmith, jeweller, * about
1713 or 1714 Holstebro, † 16.12.1770
Kopenhagen – DK □ Bøje I;
ThB XXXVI.

Winther, *Mogens,* goldsmith, silversmith,
f. 1617, † 1620 or 1626 – DK
□ Bøje I.

Winther, *Niels Søren* → **Winther,** *Niels
Sørensen*

Winther, *Niels Sørensen,* goldsmith,
silversmith, * 1793, † 1863 – DK
□ Bøje III.

Winther, *Poul Henrik,* landscape painter,
master draughtsman, * 15.3.1898,
l. before 1961 – DK □ Vollmer V.

Winther, *Richard,* painter, graphic artist,
* 1926 Maribo – DK □ Vollmer V.

Winther, *Søren Eriksen,* goldsmith,
silversmith, * about 1707 Århus, † 1741
Kopenhagen – DK □ Bøje II.

Winther, *Søren Seidelin,* sculptor,
ivory carver, * 16.9.1810 Hundslund
(Jütland), † 11.5.1847 Rom – DK
□ ThB XXXVI.

Winther-Larsen, *Eva,* painter,
* 27.10.1928 Bergen (Norwegen) – N
□ NKL V.

Wintherkoller, *Alexi,* sculptor, f. about
1770 – D, CH □ ThB XXXVI.

Winthrop, *Emily,* sculptor, f. 1927 – USA
□ Falk.

Winthuysen, *Javier de* (Calvo Serraller)
→ **Winthuysen y Losada,** *Francisco
Javier de*

Winthuysen Losada, *Francisco Javier
de* (Cien años XI) → **Winthuysen y
Losada,** *Francisco Javier de*

Winthuysen y Losada, *Francisco Javier
de* (Winthuysen Losada, Francisco Javier
de; Winthuysen Losada, Javier de;
Winthuysen, Javier de), architectural
painter, landscape painter, * 1874 or
1875 Sevilla, † 1956 Barcelona –
E □ Calvo Serraller; Cien años XI;
Ráfols III; ThB XXXVI.

Winthuysen Losada, *Javier de* (Ráfols
III, 1954) → **Winthuysen y Losada,**
Francisco Javier de

Wintle, *R. P. (Mistress),* painter, f. 1872,
l. 1873 – GB □ Johnson II; Wood.

Winton, *George,* architect, stonemason,
* about 1759, † 30.11.1822 – GB
□ Colvin.

Winton, *Susan M.,* topographical
draughtsman, still-life painter, master
draughtsman, f. 1984 – GB □ McEwan.

Winton, *Thomas of* (Harvey) → **Thomas
of Winton**

Winton, *William,* artist, * about
1840 Ohio, l. 6.1860 – USA
□ Groce/Wallace.

Wintour, *Alexander Mitchelson,* painter,
f. 1807, l. 1813 – GB □ McEwan.

Wintour, *John Crawford,* landscape painter, * 10.1825 Edinburgh (Lothian), † 29.7.1882 Edinburgh (Lothian) – GB ⊞ Mallalieu; McEwan; ThB XXXVI.

Wintour, *William (1863),* painter, f. 1863, l. 1884 – GB ⊞ McEwan.

Wintour, *William (1883),* landscape painter, f. 1883 – GB ⊞ McEwan.

Wintringham, *Frances M.,* painter, * 15.3.1884 Brooklyn (New York), l. 1933 – USA ⊞ Falk; ThB XXXVI.

Wintringham, *William,* carpenter, f. 1.11.1361, † 10.2.1391 or 10.2.1392 or about 1392 – GB ⊞ Harvey.

Wintrug → **Widrug**

Wintsch, *Trudy* → **Egender,** *Trudy*

Wintter, *F. Georg* → **Winter,** *Johann Georg*

Wintter, *Heinrich E.* → **Winter,** *Heinrich E.*

Wintter, *Heinrich E. von* → **Winter,** *Heinrich E.*

Wintter, *Johann Georg* → **Winter,** *Johann Georg*

Wintter, *Joseph Georg* → **Winter,** *Joseph Georg*

Wintter, *Raphael* → **Winter,** *Raphael*

Winttere, *Franchoys de* → **Wintere,** *Franchoys de*

Wintterle, *Eugen,* stage set designer, * 31.12.1911 – D ⊞ Vollmer VI.

Wintterlin, *Anton* → **Winterlin,** *Anton*

Wintz, *Hans Conrad* → **Wintz,** *Johann Conrad*

Wintz, *Joh. Joseph* → **Wintz,** *Johann Joseph*

Wintz, *Johann Conrad,* goldsmith, f. 1717, l. 1725 – D ⊞ ThB XXXVI.

Wintz, *Johann Joseph* (Wintz, Joh. Joseph), painter, * 1820 Köln, † after 1850 – D ⊞ Merlo; Schidlof Frankreich.

Wintz, *Raymond,* landscape painter, lithographer, * 25.3.1884 Paris, l. 1933 – F ⊞ Bauer/Carpentier VI; Bénézit; Edouard-Joseph III; ThB XXXVI; Vollmer V.

Wintz, *Wilhelm,* landscape painter, animal painter, * 1823 Köln, † 1899 Paris – D, F ⊞ Merlo; ThB XXXVI.

Wintzer, *Richard,* painter, illustrator, * 9.3.1866 Nauendorf (Halle), † 1952 Berlin – D ⊞ ThB XXXVI; Vollmer V.

Winzenhörlein, *A.,* lithographer, f. about 1840, l. about 1846 – A ⊞ ThB XXXVI.

Winzenried, *Henry E.,* painter, lithographer, illustrator, designer, * 24.3.1892 Toledo (Ohio), l. 1947 – USA ⊞ Falk.

Winzens, *Dorit,* graphic artist, * 19.10.1931 Berlin – D ⊞ Vollmer V.

Winzer, *Charles-F.* (Edouard-Joseph III) → **Winzer,** *Charles Freegrove*

Winzer, *Charles Freegrove* (Winzer, Charles-F.), painter, illustrator, * 1.12.1886 Warschau, l. 1923 – GB ⊞ Edouard-Joseph III; Houfe; ThB XXXVI.

Winzer, *Christa,* graphic artist, * 1935 Leipzig – D ⊞ Vollmer VI.

Winzer-Freegrove, *Charles* → **Winzer,** *Charles Freegrove*

Winzerling, *Ella* → **Winzerling,** *Ella Dorotea Kristina*

Winzerling, *Ella Dorotea Kristina,* painter, * 2.2.1889 Malmö, l. 1956 – S ⊞ SvKL V.

Winzler, *Gustav* → **Wentzel,** *Gustav*

Wioland, *Frédéric,* sculptor, * 5.4.1966 Sorgue – F ⊞ Bauer/Carpentier VI.

Wiolat, *Maria* → **Wieolat,** *Maria*

Wiolatin, *Maria* → **Wieolat,** *Maria*

Wiot, *Jehan,* building craftsman, f. 1447, l. 1448 – F ⊞ ThB XXXVI.

Wipf, *Anton Carl,* goldsmith, f. 1761, l. 1792 – A ⊞ ThB XXXVI.

Wipf, *Edwin,* architect, * 19.4.1877 Dagmersellen – CH ⊞ ThB XXXVI.

Wipf, *Eva,* painter, assemblage artist, * 23.5.1929 Santo Angelo do Paraiso, † 29.7.1978 Brugg (Aarau) – CH, BR ⊞ List; LZSK; Plüss/Tavel II.

Wipf, *Jerôme,* painter, * 27.10.1831 Ammerschwihr, † 1902 – F ⊞ Bauer/Carpentier VI.

Wipff, *Anton Carl* → **Wipf,** *Anton Carl*

Wipp, *John* (Wipp, John Olov; Wipp, John Olof), painter, master draughtsman, graphic artist, * 31.10.1927 Stockholm – S ⊞ Konstlex.; SvK; SvKL V.

Wipp, *John Olof* (SvK) → **Wipp,** *John*

Wipp, *John Olov* (SvKL V) → **Wipp,** *John*

Wipper, *Leonhard* → **Wippert,** *Leonhard*

Wipperding, *Theodor,* smith, f. 1700 – PL ⊞ ThB XXXVI.

Wippermann (Rump) → **Wippermann,** *Joh. Peter*

Wippermann, *Hans,* graphic artist, * 14.5.1903 Paderborn, † 21.5.1973 Paderborn – D ⊞ Steinmann.

Wippermann, *Hermann,* goldsmith, f. 1683, l. 1701 – D ⊞ ThB XXXVI.

Wippermann, *Joh. Peter* (Wippermann), wood sculptor, stage set designer, painter, carver, * 1775 Hamburg, † 4.1817 Riga – LV, D ⊞ Rump; ThB XXXVI.

Wippert, *Leonhard,* architect, mason, * about 1729 or 1730 Simmerberg, † 17.4.1810 Freiburg im Breisgau – D ⊞ ThB XXXVI.

Wipplingen, *Franz* → **Wipplinger,** *Franz (1803)*

Wipplinger, *Franz (1803),* architect, f. 1803, † 1812 – A ⊞ ThB XXXVI.

Wipplinger, *Franz (1805),* landscape painter, * about 1805 Wien, † 15.8.1847 Waidhofen (Ybbs) – A ⊞ Fuchs Maler 19.Jh. IV; ThB XXXVI.

Wipplinger, *Franz (1880),* sculptor, * 1880, l. before 1961 – CH, A ⊞ ThB XXXVI; Vollmer V.

Wippo, *Wilhelm Anton,* goldsmith, f. 1784, l. 1801 – D ⊞ ThB XXXVI.

Wirandertz → **Wirkander,** *Sven Oscar Yngve*

Wirauch, *Johannes* → **Wirouch,** *Johannes*

Wirbel, *Véronique,* figure painter, * 1950, † 1990 – F ⊞ Bénézit.

Wirch, *Jan Josef* (Toman II) → **Wirch,** *Johann Joseph*

Wirch, *Johann Joseph* (Wirch, Jan Josef), architect, * 15.10.1732 or 17.10.1732 Koschetitz, † 10.1783 or 11.1783 or 1787 Teplitz – CZ ⊞ ThB XXXVI; Toman II.

Wirczbourg, *Henri,* printmaker, f. 1479, l. 1481 – CH ⊞ Brun III.

Wirde, *Maja* (Wirde, Sigrid Maria), textile artist, * 14.11.1873 Ramkvilla, † 11.2.1952 Algutsboda – S ⊞ SvKL V.

Wirde, *Sigrid Maria* (SvKL V) → **Wirde,** *Maja*

Wirde, *Stig* (Wirde, Stig Ingvar), portrait painter, marine painter, graphic artist, master draughtsman, * 12.3.1914 Norrköping, † 7.1.1962 Málaga – S ⊞ Konstlex.; SvK; SvKL V; Vollmer V.

Wirde, *Stig Ingvar* (SvKL V) → **Wirde,** *Stig*

Wirdgen, *George Gotthelf* → **Wirthgen,** *George Gotthelf*

Wirdnam, *Nicholas,* glass artist, * 1956 Portsmouth – GB, AUS ⊞ WWCGA.

Wire, *Melville Thomas,* painter, * 24.9.1877 Austin (Illinois), l. 1933 – USA ⊞ Falk.

Wire, *T. Cyril,* painter, f. 1939 – GB ⊞ McEwan.

Wirekes, *Hans* → **Wirokes,** *Hans*

Wirell, *Reiner* → **Wirl,** *Reiner*

Wireman, *Eugenie M.* (Falk, 1985) → **Dawson,** *Eugenie Wireman*

Wireman, *Eugenie M.,* painter, illustrator, f. 1933 – USA ⊞ Falk.

Wirén, *Benita von,* painter, graphic artist, * 15.7.1928 Reval – EW, D ⊞ Hagen.

Wirén, *Brita von,* painter, graphic artist, * 8.11.1909 Dorpat – EW, S, D ⊞ Hagen.

Wirén, *Harald von,* painter, * 30.12.1910 Wesenberg (Estland) – EW, D ⊞ Hagen.

Wirén, *Staffan* (Wirén, Staffan Anders Einar), poster draughtsman, advertising graphic designer, illustrator, poster artist, graphic artist, * 14.11.1926 Lundsberg – S ⊞ SvKL V; Vollmer VI.

Wirén, *Staffan Anders Einar* (SvKL V) → **Wirén,** *Staffan*

Wires, *Alden Choate,* painter, * 16.2.1903 Oswego (New York) – USA ⊞ Falk.

Wires, *Hazel Kitts,* painter, designer, * 16.2.1903 Oswego (New York) – USA ⊞ Falk.

Wirf, *Frans Edward Valentin,* painter, master draughtsman, graphic artist, * 3.3.1904 Linköping – S ⊞ SvKL V.

Wirf, *Valentin* → **Wirf,** *Frans Edward Valentin*

Wirfelt, *Torsten* → **Wirfelt,** *Torsten Holger Ingemar*

Wirfelt, *Torsten Holger Ingemar,* painter, * 18.2.1923 Stockholm – S ⊞ SvKL V.

Wirffel, *Jörg,* bookbinder, f. about 1475, l. about 1491 – D ⊞ ThB XXXVI.

Wirges, *Petra Maria,* ceramist, * 12.5.1962 Esslingen – D ⊞ WWCCA.

Wirgman, *Abraham Pedersson,* goldsmith, silversmith, * 1674 Villstad, † 1761 Göteborg – S ⊞ SvKL V; ThB XXXVI.

Wirgman, *Charles,* painter, caricaturist, * 1832, † 1891 – GB, J ⊞ Houfe; Mallalieu; ThB XXXVI; Wood.

Wirgman, *Frances,* portrait painter, landscape painter, watercolourist, miniature painter, pastellist, * Birkenhead, f. before 1934, l. before 1961 – GB ⊞ Vollmer V.

Wirgman, *Gabriel,* goldsmith, f. about 1745, l. 1772 – GB ⊞ ThB XXXVI.

Wirgman, *Helen,* flower painter, f. 1879, l. 1882 – GB ⊞ Pavière III.2; Wood.

Wirgman, *Theodor Blake* (Wirgman, Theodore Blake; Wirgman, Thomas Blake), graphic artist, portrait painter, illustrator, * 29.4.1848 Löwen, † 16.1.1925 London – GB ⊞ Houfe; Johnson II; Lister; Mallalieu; ThB XXXVI; Wood.

Wirgman, *Theodore Blake* (Houfe; Lister; Mallalieu; Wood) → **Wirgman,** *Theodor Blake*

Wirgman, *Thomas Blake* (Johnson II) → **Wirgman,** *Theodor Blake*

Wirich, *Heinrich* (Wiring, Heinrich), form cutter, copper engraver, runic draughtsman, f. 1571, † before 31.12.1600 Frankfurt (Main) – A, D ⊞ Merlo; ThB XXXVI; Zülch.

Wiricx, *Antonie* → **Wierix,** *Antonie (1553)*

Wiricx, *Hieronymus* → **Wierix,**
Hieronymus
Wiricx, *Jan* → Wierix, *Johan* (1549)
Wiricx, *Johan* → Wierix, *Johan* (1549)
Wirinaeus (1420) (Wirinaeus), bell
founder, f. 1420 – CH ⊡ Brun III.
Wirinaeus (1628), bell founder, f. 1628
– CH ⊡ Brun III.
Wiring, *Heinrich* (Merlo) → **Wirich,**
Heinrich
Wiringa, *Franciscus Gerardus* →
Wieringa, *Franciscus Gerardus*
Wiringa, *Gerardus* → Wieringa,
Franciscus Gerardus
Wiringa, *Hillebrand* → Wieringa,
Hillebrand
Wiringa, *Johannes* → Wieringa, *Jan*
Wiringer, *Christian* → Wieringer,
Christian
Wirings, *Heinrich* → Wirich, *Heinrich*
Wirion, *Mansuy*, painter, f. 1631 – F
⊡ ThB XXXVI.
Wirix, *Johan* → Wierix, *Johan* (1549)
Wirix, *V.* → Wirix, *Victoire*
Wirix, *Victoire* (Leonhardt, V.; Virix,
Victoire), portrait painter, flower painter,
still-life painter, master draughtsman,
* 28.6.1875 Maastricht (Limburg),
† 8.2.1938 's-Graveland (Noord-Holland)
– NL ⊡ Mak van Waay; Scheen II;
Vollmer III.
Wirkander, *Sven Oscar Yngve*, painter,
master draughtsman, * 20.5.1917
Stenbrohult – S ⊡ SvKL V.
Wirkander, *Yngve* → Wirkander, *Sven*
Oscar Yngve
Wirker, *Ferenc*, landscape painter,
* 1.1.1897 Budapest, l. 1927 – H
⊡ MagyFestAdat; ThB XXXVI.
Wirker, *Franz* → Wirker, *Ferenc*
Wirkesale, *William de* → William de
Worsall
Wirkkala, *Rut* → Bryk, *Rut*
Wirkkala, *Tapio*, artisan, metal artist,
glass artist, * 1915 Hanko, † 1985 – SF
⊡ Vollmer V; WWCGA.
Wirkmann, *Fábián*, landscape painter,
master draughtsman, * 1866 or
18.8.1886 Kassa, l. 1915 – H, SK
⊡ MagyFestAdat; ThB XXXVI.
Wirkner, *Johann*, sculptor, f. about 1710
– CZ ⊡ ThB XXXVI.
Wirkner, *Karl*, porcelain painter(?),
f. 1908 – CZ ⊡ Neuwirth II.
Wirkner, *Václav* (Toman II) → **Wirkner,**
Wenzel
Wirkner, *Wenzel* (Wirkner, Václav),
landscape painter, genre painter,
* 25.2.1864 Karlsbad, † after
1939 München(?) – CZ, D
⊡ Münchner Maler IV; ThB XXXVI;
Toman II.
Wirkström, *B. A.*, landscape painter,
* 1848, † 1910 New York – S, USA
⊡ ThB XXXVI.
Wirl, *Reiner*, wood sculptor, f. 1750,
l. 1770 – D ⊡ ThB XXXVI.
Wirl, *Robert*, woodcutter, * 1839
Řehlovice, † 14.12.1897 Prag – CZ
⊡ Toman II.
Wirmadge, sculptor, f. 1786 – GB
⊡ Gunnis.
Wirman, *Theodore Blake* → Wirgman,
Theodor Blake
Wirnhart, stonemason, f. 1201 – D
⊡ ThB XXXVI.
Wirnhier, *Friedrich*, painter, master
draughtsman, graphic artist, * 1.12.1868
München, † 21.5.1952 München – D
⊡ Jansa; Münchner Maler IV; Ries;
ThB XXXVI; Vollmer V.

Wirnlein, *Gallus* → Wernle, *Gallus*
Wirnstl, *Hans* → Wirnstl, *Johann*
Wirnstl, *Johann*, painter, * 29.11.1859
Salzburg, † 16.12.1929 Wien(?) – A, A
⊡ Fuchs Maler 19.Jh. Erg.-Bd II.
Wirok, *Hans* → Wirokes, *Hans*
Wirokes, *Hans*, glass painter, † 1538
Hamburg – D ⊡ Rump.
Wirostek, *Ede* (MagyFestAdat) →
Wirostek, *Eduard*
Wirostek, *Eduard* (Wirostek,
Ede), landscape painter, genre
painter, f. 1845, l. 1850 – H,
A ⊡ Fuchs Maler 19.Jh. IV;
MagyFestAdat; ThB XXXVI.
Wirouch, *Johannes*, building craftsman,
f. 1487 – D ⊡ ThB XXXVI.
Wirrer, *Johann*, portrait
painter, f. before 1844 – A
⊡ Fuchs Maler 19.Jh. Erg.-Bd II.
Wirrich, *Heinrich* → Wirich, *Heinrich*
Wirrofen, *Johan*(?) → Werreshofer,
Johan
Wirsberger, *Veit*, wood sculptor, carver,
stone sculptor, * about 1468 or about
1465 Wirsberg (Ober-Franken), † after
1534 Nürnberg – D ⊡ ELU IV;
Sitzmann; ThB XXXVI.
Wirsching, *Aranka*, landscape painter,
flower painter, * 27.11.1887 Budapest,
† 25.6.1965 Dachau – H, D
⊡ Münchner Maler VI; ThB XXXVI.
Wirsching, *Georg*, wood sculptor, f. 1659,
l. 1663 – D ⊡ ThB XXXVI.
Wirsching, *Johann*, sculptor, f. 1759,
l. 1775 – D ⊡ ThB XXXVI.
Wirsching, *Otto*, painter, graphic artist,
* 29.1.1889 Nürnberg, † 1.12.1919
Dachau – D ⊡ Münchner Maler VI;
ThB XXXVI.
Wirsching, *Sebastian*, painter, * 25.3.1846
Dietfurt (Mittel-Franken), l. 1879 – D
⊡ ThB XXXVI.
Wirsén, *Axel Emil*, master draughtsman,
painter(?), * 24.6.1809 Stockholm,
† 18.3.1878 Stockholm – S ⊡ SvKL V.
Wirsén, *Cordula* → Hartman, *Cordula*
Constantia
Wirsén, *Cordula Constantia* → Hartman,
Cordula Constantia
Wirsing (Künstler-Familie) (ThB XXXVI)
→ **Wirsing, *Adam***
Wirsing (Künstler-Familie) (ThB XXXVI)
→ **Wirsing, *Adam Ludwig***
Wirsing (Künstler-Familie) (ThB XXXVI)
→ **Wirsing, *C. Johann Christian***
Wirsing, glass painter, f. 1401 – D
⊡ ThB XXXVI.
Wirsing, *Adam*, copper engraver,
* 12.1.1762 Nürnberg, l. 1806 – D
⊡ ThB XXXVI.
Wirsing, *Adam Ludwig*, copper
engraver, illuminator, * 1733 or 1734
Dresden, † 18.7.1797 Nürnberg – D
⊡ ThB XXXVI.
Wirsing, *C. Johann Christian*, miniature
painter, copper engraver, etcher, * 1767
Nürnberg, † about 1805 Nürnberg – D
⊡ ThB XXXVI.
Wirsing, *Erhard*, sculptor, f. 1681, l. 1702
– D ⊡ Sitzmann.
Wirsing, *Fritz*, silversmith, jeweller,
lithographer, * 24.8.1840 Frankfurt
(Main), † 17.7.1906 Frankfurt (Main)
– D ⊡ ThB XXXVI.
Wirsing, *Georg Michael*, graphic artist,
* 8.3.1822 Schweinfurt, † 3.1.1894
Stockholm – S ⊡ SvKL V.
Wirsing, *Heinrich*, sculptor, illustrator,
* 2.7.1875 Frankfurt (Main), l. before
1947 – D ⊡ ThB XXXVI.

Wirsing, *Johann Leonhard*, maker of
silverwork, * about 1720 Schweinfurt
(Main), † 1784 – D ⊡ Seling III.
Wirsing, *Laux*, diamond cutter, † 1579
– D ⊡ Seling III.
Wirsperger, *Veit* → Wirsberger, *Veit*
Wirster, *Zacharias*, heraldic artist,
f. about 1590, l. about 1618 – PL
⊡ ThB XXXVI.
Wirstlin, *Leonhard* → Wagner, *Leonhard*
Wirstlin, *Leonhard*, calligrapher, f. 1501
– D ⊡ Bradley III.
Wirstlin, *Ulrich*, goldsmith, f. 1578,
l. 1579 – D ⊡ Seling III.
Wirström, *Abel* (Wirström, Samuel Abel),
landscape painter, portrait painter,
graphic artist, master draughtsman,
* 27.7.1887 Stockholm, † 1970 – S
⊡ Konstlex.; SvK; SvKL V; Vollmer V.
Wirström, *Samuel Abel* (SvKL V) →
Wirström, *Abel*
Wirsum, *Ernst*, landscape painter,
* 21.5.1872 Stuttgart – D
⊡ ThB XXXVI.
Wirt, *Franz Xaver* → Würth, *Franz*
Xaver
Wirt, *Heinrich*, painter, f. 7.12.1679,
l. 1685 – CH ⊡ Brun III.
Wirt, *I. N.* → Würth, *Joh. Nepomuk*
Wirt, *Joh. Nepomuk* → Würth, *Joh.*
Nepomuk
Wirt, *Joseph* → Wirth, *Joseph*
Wirt, *Kaspar*, painter, f. 1506 – A
⊡ ThB XXXVI.
Wirt, *Niklaus*, glass painter, f. about
1565, † about 1584 – CH ⊡ Brun III;
ThB XXXVI.
Wirtanen, *Juhani* → Harri, *Juhani*
Wirtanen, *Kaapo* (Wirtanen, Kaapo Viljo
Josef; Virtanen, Kaapo), figure painter,
painter of interiors, landscape painter,
portrait painter, * 26.6.1886 Vammala
or Tyrvää, † 11.2.1954 Helsinki – SF
⊡ Koroma; Kuvataiteilijat; Nordström;
Paischeff; ThB XXXVI; Vollmer V.
Wirtanen, *Kaapo Viljo Josef* (Koroma;
Kuvataiteilijat; Paischeff) → **Wirtanen,**
Kaapo
Wirtensohn, *Joseph*, stucco worker,
* Bregenz(?), f. 1701 – A
⊡ ThB XXXVI.
Wirth, *A.* (Rump) → **Wirth, *Albertus***
Wirth, *Abraham*, glass painter, * 1616(?),
† 9.1.1681 – CH ⊡ ThB XXXVI.
Wirth, *Albertus* (Wirth, J. Albertus; Wirth,
A.), decorative painter, illustrator, stage
set painter, * 8.1.1848 Biberach an der
Riss, † 31.1.1923 Berlin – D, A, I
⊡ Jansa; Rump; ThB XXXVI.
Wirth, *Angelika*, ceramist, * 19.10.1945
Wiesbaden – D ⊡ WWCCA.
Wirth, *Anna Maria Barbara* (Falk) →
Wirth, *Anna Marie Barbara*
Wirth, *Anna Marie*, genre painter,
still-life painter, * 16.5.1846 St.
Petersburg, l. 1922 – D ⊡ Pavière III.2;
ThB XXXVI.
Wirth, *Anna Marie Barbara* (Wirth, Anna
Maria Barbara), illustrator, miniature
painter, * 12.11.1868 Johnstown
(Pennsylvania), † 14.3.1939 Los Angeles
(California) – USA ⊡ Falk; Hughes.
Wirth, *Antal*, portrait painter, f. 1850 – H
⊡ MagyFestAdat.
Wirth, *Arthur*, painter, * 30.10.1899
Leipzig, l. before 1962 – D
⊡ Vollmer VI.
Wirth, *Beat*, goldsmith, * 29.11.1685
Zürich, † 1758 – CH ⊡ Brun III.
Wirth, *Christoph* (1563), painter, f. 1563,
l. 1578 – D ⊡ ThB XXXVI.

Wirth, *Christoph (1786),* stonemason, f. 1786 – D ▭ ThB XXXVI.

Wirth, *Clemens,* ceramist, * 1948 (Schloß) Neuhaus – D ▭ WWCCA.

Wirth, *Colvert,* engraver, * about 1831, l. 6.1860 – USA ▭ Groce/Wallace.

Wirth, *E. A. Hermann* (Jansa) → **Wirth,** *Hermann* (1877)

Wirth, *Edouard,* painter, f. before 1848, l. 1848 – F ▭ Bauer/Carpentier VI.

Wirth, *Eduard* (Wirth, Edvard), painter, * 1.1.1870 Chotieborsch (Böhmen), † 9.6.1935 Brünn – CZ, ET ▭ ThB XXXVI; Toman II.

Wirth, *Edvard* (Toman II) → **Wirth,** *Eduard*

Wirth, *Emma,* painter, etcher, * 1869 Stuttgart – D ▭ ThB XXXVI.

Wirth, *Ernst,* landscape painter, decorative painter, * 19. or 29.12.1882 Zürich, † 1.11.1942 Zürich – CH ▭ Vollmer V.

Wirth, *Ernst Emil,* landscape painter, decorative painter, * 29.12.1882 Zürich – CH ▭ Brun IV; ThB XXXVI.

Wirth, *Franz* → **Wirth,** *Ludwig*

Wirth, *Franz Caspar* → **Würth,** *Franz Caspar*

Wirth, *Franz Joseph,* scribe, * 1749 Würzburg, † after 1810 – D ▭ ThB XXXVI.

Wirth, *Franz Milan,* painter, graphic artist, * 1922 Wien – A ▭ List.

Wirth, *Franz Xaver* → **Würth,** *Franz Xaver*

Wirth, *H.,* painter, silhouette cutter, * Labrador, f. 1877 – CDN ▭ Harper.

Wirth, *Hans* → **Würth,** *Hans*

Wirth, *Hans Jakob,* goldsmith, * 1765 Zürich, l. 1796 – CH ▭ Brun III.

Wirth, *Hans Konrad,* goldsmith, * 20.10.1696 Zürich, † 16.10.1757 – CH ▭ Brun III.

Wirth, *Heinrich,* goldsmith, * 9.11.1654 Zürich, † 10.11.1725 – CH ▭ Brun III.

Wirth, *Heinz Willi* (BildKueFfm) → **Wirth,** *Willi*

Wirth, *Hermann* (1877) (Wirth, E. A. Hermann; Wirth, Hermann), painter, * 31.3.1917 Zoar (Labrador), l. after 1905 – RUS, D ▭ Jansa; Ries; ThB XXXVI.

Wirth, *Hermann* (1900), painter, * 16.10.1900 Mackenzell (Hessen-Nassau) – D ▭ ThB XXXVI.

Wirth, *Hubert,* painter, engraver, architect, * 11.1954 Orbey (Haut-Rhin) – F ▭ Bauer/Carpentier VI; Bénézit.

Wirth, *Ignaz Joseph* → **Würth,** *Ignaz Joseph*

Wirth, *J. Albertus* (Jansa) → **Wirth,** *Albertus*

Wirth, *Jakob Christoph,* goldsmith, * 1.5.1754 Zürich, † 1808 – CH ▭ Brun III.

Wirth, *Joh.* → **Würth,** *Hans*

Wirth, *Joh. Albertus* → **Wirth,** *Albertus*

Wirth, *Joh. Bapt.* → **Würth,** *Joh. Bapt.* (1745)

Wirth, *Joh. Joseph* → **Würth,** *Joseph*

Wirth, *Joh. Nepomuk* → **Würth,** *Joh. Nepomuk*

Wirth, *Joh. Peter* → **Wirth,** *Peter*

Wirth, *Johann Adam,* mason, * Egg (Bregenz)(?), f. 1777, † 10.5.1804 Freiburg im Breisgau – D, A ▭ ThB XXXVI.

Wirth, *Johann Caspar,* architect, carpenter, * 1688, † 1779 – D ▭ ThB XXXVI.

Wirth, *Johann Christoph* → **Wirth,** *Johann Caspar*

Wirth, *Johann Heinrich,* goldsmith, * 15.5.1758 Zürich, † 2.1803 – CH ▭ Brun III.

Wirth, *Johann Melchior,* goldsmith, * 4.9.1756 Zürich, † 1830 – CH ▭ Brun III.

Wirth, *Josef Alfons,* animal painter, landscape painter, * 1887 Mühlheim (Donau), † 3.9.1916 – D ▭ ThB XXXVI.

Wirth, *Joseph* → **Würth,** *Joseph*

Wirth, *Joseph,* stucco worker, * Kempten (Allgäu)(?), f. 1770 – D ▭ ThB XXXVI.

Wirth, *Katrin,* ceramist, * 1961 Zwickau – D ▭ WWCCA.

Wirth, *Kurt,* painter, commercial artist, lithographer, screen printer, medalist, designer, book art designer, * 12.9.1917 Bern, † 3.2.1996 Bern – CH ▭ KVS; LZSK; Plüss/Tavel II; Vollmer V.

Wirth, *L. W. K.,* painter, * 1858, † 1950 Brisbane (Queensland) – AUS, D ▭ Robb/Smith.

Wirth, *Louis Wilhelm Karl* → **Wirth,** *L. W. K.*

Wirth, *Ludwig,* architect, * 14.2.1879 Regensburg, l. before 1947 – D ▭ ThB XXXVI.

Wirth, *Melchior,* goldsmith, * 22.5.1727 Zürich, † 2.1789 – CH ▭ Brun III.

Wirth, *Michael,* architect, carpenter, f. before 1755(?), l. 1788 – D ▭ ThB XXXVI.

Wirth, *Ottilie,* painter, graphic artist, designer, * 8.6.1943 Wien – A ▭ Fuchs Maler 20.Jh. IV.

Wirth, *Paul* → **Wirth,** *Philipp*

Wirth, *Peter,* goldsmith, * 14.11.1760 Hohenegglkofen, † 15.7.1824 Amberg – D ▭ ThB XXXVI.

Wirth, *Philipp,* portrait painter, * 7.7.1808 Miltenberg, † 18.12.1878 Miltenberg – D, A ▭ ThB XXXVI.

Wirth, *Robert (1835),* engraver, * about 1835, l. 6.1860 – USA ▭ Groce/Wallace.

Wirth, *Rosel,* ceramist, * 17.1.1949 – D ▭ WWCCA.

Wirth, *Rudolf (1881),* landscape painter, * 22.11.1881 Blankenburg (Saalfeld), l. before 1947 – D ▭ ThB XXXVI.

Wirth, *Rudolf (1900),* graphic artist, typeface artist, * 21.7.1900 München – D ▭ Vollmer V.

Wirth, *Willi* (Wirth, Heinz Willi), painter, * 1928 Dortmund – D ▭ BildKueFfm; KüNRW VI.

Wirth, *Wolf,* iron cutter, f. 1587, l. 1589 – CZ ▭ ThB XXXVI.

Wirth-Miller, *Denis,* painter, graphic artist, * 27.11.1917 Folkestone – GB ▭ Vollmer VI.

Wirthgen, *Friedrich,* painter, etcher, f. about 1810 – D ▭ ThB XXXVI.

Wirthgen, *Friedrich Leberecht,* figure painter, porcelain painter who specializes in an Indian decorative pattern, * 29.6.1723 Meißen, † 2.9.1760 Meißen – D ▭ Rückert.

Wirthgen, *George Gotthelf,* porcelain painter, flower painter, * 30.8.1740 (?), † 7.1.1785 Meißen – D ▭ Rückert.

Wirthgen, *Heinrich Traugott,* porcelain painter, * 2.6.1731 Meißen, † 24.1.1754 Meißen – D ▭ Rückert.

Wirthgen, *Henriette Caroline,* still-life painter, embroiderer, * about 1804, l. about 1818 – D ▭ ThB XXXVI.

Wirthgen, *Johann George,* porcelain painter, * about 1758, † 1.3.1778 Meißen – D ▭ Rückert.

Wirthgin, *Eva Rosina* → **Würdig,** *Eva Rosina*

Wirthman, *Sten,* goldsmith, f. 1760 – N ▭ ThB XXXVI.

Wirthmani, *Sten* → **Wirthman,** *Sten*

Wirthmiller, *Johanna H.* → **Merre,** *Johanna H.*

Wirtl, *Ernst,* miniature sculptor, * 1923 St. Pölten – D, A ▭ Vollmer VI.

Wirtschaft, *Peter,* goldsmith, f. 1441, l. 1464 – CH ▭ Brun III.

Wirtz, sword smith, f. 1770 – CH ▭ Brun III.

Wirtz, *Anton* (ThB XXXVI) → **Wirtz,** *Anton Hendrikus Stephanus*

Wirtz, *Anton Hendrikus Stephanus* (Wirtz, Anton), etcher, lithographer, woodcutter, master draughtsman, * 20.8.1872 Den Haag (Zuid-Holland), † 7.5.1945 Breda (Noord-Brabant) – NL ▭ Scheen II; ThB XXXVI; Waller.

Wirtz, *Carel,* sculptor, f. 1917 – USA ▭ Falk.

Wirtz, *Felix Jos.* (Brun III) → **Wirtz,** *Felix Joseph*

Wirtz, *Felix Joseph* (Wirtz, Felix Jos.), painter, * 1743 Solothurn, † 1795 – CH ▭ Brun III; ThB XXXVI.

Wirtz, *Franz,* portrait painter, genre painter, * Erkelenz(?), f. about 1835 – D ▭ ThB XXXVI.

Wirtz, *Giacomo* → **Virtz,** *Giacomo*

Wirtz, *Giovanni* (1) → **Virtz,** *Giovanni* (1713)

Wirtz, *Giovanni* (2) → **Virtz,** *Giovanni* (1793)

Wirtz, *Henri,* ebony artist, f. 5.10.1767, l. 1777 – F ▭ Kjellberg Mobilier.

Wirtz, *Johann* → **Wirz,** *Johann* (1640)

Wirtz, *Johannes* → **Wirz,** *Johann* (1640)

Wirtz, *Julius,* architect, * 16.5.1875 Trier, l. before 1947 – D ▭ ThB XXXVI.

Wirtz, *Maurizio* → **Virtz,** *Maurizio*

Wirtz, *Reinhold,* architect, * 3.1842 Hellenthal, † 5.5.1898 Trier – D ▭ ThB XXXVI.

Wirtz, *W.* (Mak van Waay; ThB XXXVI) → **Wirtz,** *Willem*

Wirtz, *Willem* (Wirtz, W.; Wirtz, William; Wirtz, Willem Franciscus Mari), portrait painter, book art designer, poster artist, advertising graphic designer, * 9.5.1888 Den Haag (Zuid-Holland), † 20.4.1935 Baltimore (Maryland) – NL, D, USA ▭ Falk; Mak van Waay; Scheen II; ThB XXXVI; Vollmer V.

Wirtz, *Willem Franciscus Mari* (Scheen II) → **Wirtz,** *Willem*

Wirtz, *William* (Falk) → **Wirtz,** *Willem*

Wirtz-Daviau, *Bernadette,* painter, * 9.6.1894 Nantes (Loire-Atlantique), l. before 1999 – F ▭ Bénézit.

Wirz (Zinngießer-Familie) (ThB XXXVI) → **Wirz,** *Andreas* (1703)

Wirz (Zinngießer-Familie) (ThB XXXVI) → **Wirz,** *Andreas* (1767)

Wirz (Zinngießer-Familie) (ThB XXXVI) → **Wirz,** *Hans Jakob*

Wirz (Zinngießer-Familie) (ThB XXXVI) → **Wirz,** *Salomon*

Wirz, *A.,* pewter caster, f. 1767 – CH ▭ Brun IV.

Wirz, *Alfred,* painter, * 4.10.1952 Aarau – CH ▭ KVS.

Wirz, *Andreas (1703)* (Wirz, Andreas (1)), pewter caster, * 6.6.1703, † 23.5.1792 – CH ▭ Bossard; ThB XXXVI.

Wirz, *Andreas (1767)* (Wirz, Andreas (2)), pewter caster, * 3.5.1767, † 19.11.1813 – CH ⊐ Bossard; ThB XXXVI.

Wirz, *Anna* (Wirz-Bleuler, Nanette), painter, * 1783 – CH ⊐ Brun III.

Wirz, *Caspar*, glass painter, * 1592, l. 1618 – CH ⊐ Brun III; ThB XXXVI.

Wirz, *Conrad*, painter (?), glass painter, f. 1521, † before 1540 or 1540 – CH ⊐ KVS.

Wirz, *Dadi*, designer, graphic artist, assemblage artist, * 22.6.1931 Muttenz – CH ⊐ KVS.

Wirz, *Elisabeth* → **Wahlen**, *Zabu*

Wirz, *Felix Joseph* → **Wirtz**, *Felix Joseph*

Wirz, *Franz* → **Wirtz**, *Franz*

Wirz, *Fredi*, painter, collagist, * 8.4.1954 Zürich – CH ⊐ KVS.

Wirz, *Hans Caspar*, pewter caster, * 1666 Zürich, † 1733 Zürich – CH ⊐ Bossard.

Wirz, *Hans Cunrat*, pewter caster, * 1639 Zürich, † 1697 Zürich – CH ⊐ Bossard.

Wirz, *Hans Jakob*, pewter caster, * 25.1.1795, † 6.3.1885 – CH ⊐ Bossard; ThB XXXVI.

Wirz, *Hans Rudolf (1561)* (Wirz, Hans Rudolf), goldsmith, * 1561 Zürich, † 1636 – CH ⊐ Brun III.

Wirz, *Hans Rudolf (1692)*, painter, f. 4.12.1692, † 1722 – CH ⊐ Brun III.

Wirz, *Heinrich (1482)* (Wirz, Heinrich), glass painter, f. 1482 – CH ⊐ Brun III.

Wirz, *Heinrich (1609)*, pewter caster, * 1609 Zürich, † 1665 Zürich – CH ⊐ Bossard.

Wirz, *Hugo*, painter, etcher, * 18.6.1948 Brugg – CH ⊐ KVS.

Wirz, *Jakob*, coppersmith, f. 1701 – CH ⊐ ThB XXXVI.

Wirz, *Joh. Jakob* (Wirz, Johann Jakob), master draughtsman, * 2.1.1694 Zürich, † 1773 Rickenbach – CH ⊐ Brun III; ThB XXXVI.

Wirz, *Johann (1640)* (Wirz, Johann), painter, etcher, * 25.11.1640 or 26.11.1640 Zürich, † 1709 (?) or 1710 – CH ⊐ Brun III; ThB XXXVI.

Wirz, *Johann (1805)*, landscape painter, * before 11.12.1805 Othmarsingen, † 27.9.1867 Bern – CH ⊐ Brun III; ThB XXXVI.

Wirz, *Johann Heinrich*, landscape painter, * 30.5.1784 Erlenbach (Zürich), † 23.4.1837 Feuerthalen – CH ⊐ Brun III; ThB XXXVI.

Wirz, *Johann Jakob* (Brun III) → **Wirz**, *Joh. Jakob*

Wirz, *Johann Rudolf*, goldsmith, * 2.3.1704, † 1777 – CH ⊐ Brun III.

Wirz, *Johannes* → **Wirz**, *Johann (1640)*

Wirz, *Karl*, painter, * 26.3.1885 Basel, † 27.12.1957 Basel – CH ⊐ Plüss/Tavel II.

Wirz, *Marx*, goldsmith, * 1545 Zürich, † 2.10.1611 – CH ⊐ Brun III.

Wirz, *Nanette* → **Wirz**, *Anna*

Wirz, *Nikolaus*, painter, f. 1643 – CH ⊐ ThB XXXVI.

Wirz, *Ramona*, painter, master draughtsman, graphic artist, * 10.11.1958 Fribourg – CH ⊐ KVS.

Wirz, *Salomon*, pewter caster, * 7.9.1740, † 6.8.1815 – CH ⊐ Bossard; ThB XXXVI.

Wirz, *Sebald*, painter, * 20.5.1887 Düsseldorf, † 28.5.1915 – D ⊐ ThB XXXVI.

Wirz, *Uli*, painter, master draughtsman, sculptor, etcher, * 29.5.1943 Naters – CH ⊐ KVS.

Wirz-Bleuler, *Anna* → **Wirz**, *Anna*

Wirz-Bleuler, *Nanette* (Brun III) → **Wirz**, *Anna*

Wirzigmann, *Joh. (?)* → **Wizigmann**, *Joh.*

Wisard, *Gottlieb Emanuel* → **Wysard**, *Gottlieb Emanuel*

Wisbech, *William of* (Harvey) → **William of Wisbech**

Wisbeck, *Jörg*, graphic artist, * 1913 München – D ⊐ Vollmer V.

Wisbom, *August Frode Dominikus*, goldsmith, * 1826 Holbæk, l. 26.5.1858 – DK ⊐ Bøje II.

Wisboom, *Jochem*, still-life painter, * 1768 Hardinxveld (Zuid-Holland), † 3.1813 or 30.4.1812 Hardinxveld (Zuid-Holland) – NL ⊐ Pavière II; Scheen II; ThB XXXVI.

Wisborg, *Jens Petersen*, carpenter, f. 1743, l. 1747 – DK, D ⊐ ThB XXXVI.

Wisby, *Jack*, landscape painter, * 1870 London, † 1940 San Rafael (California) – GB, USA ⊐ Hughes.

Wisby, *Mary Anne Fossey*, painter, * 25.10.1875 Sussex, † 13.2.1960 San Francisco – USA ⊐ Hughes.

Wisbye, *Peter Christian*, landscape painter, * 1801 or 1815, † before 1849 Kopenhagen – DK ⊐ ThB XXXVI.

Wisch, *Jakob*, painter, * 1893 Glarus, † 1918 St. Gallen – CH ⊐ Vollmer V.

Wischack, *Maximilian*, glass painter, * about 1500 Schaffhausen, † before 1556 Basel – CH ⊐ Brun IV; ThB XXXVI.

Wischaeve, *Jan* → **Wisschavens**, *Jan* (1386)

Wischebrink, *Franz*, cartoonist, painter, * 1818, † 1884 – D ⊐ Flemig.

Wischeck, *Maximilian* → **Wischack**, *Maximilian*

Wischeck, *Maximin* → **Wischack**, *Maximilian*

Wischert, *Robert*, painter, f. 4.7.1539, l. 30.8.1555 – GB ⊐ Apted/Hannabuss.

Wischke, *Ephraim*, goldsmith, f. about 1750, † 17.6.1799 – PL, D ⊐ ThB XXXVI.

Wischnewski, *Franz*, painter, commercial artist, * 1920 Danzig – D ⊐ Vollmer V.

Wischniowsky, *Josef*, genre painter, landscape painter, portrait painter, * 25.6.1856 Freiberg (Mähren), † 14.1.1926 Niederndorf (Kufstein) – D, A ⊐ Fuchs Maler 19.Jh. IV; Ries; ThB XXXVI.

Wischnjakoff, *Iwan Jakowlewitsch* (ThB XXXVI) → **Višnjakov**, *Ivan Jakovlevič*

Wisdanner, *Peter*, cabinetmaker, f. 1487, l. 1497 – CH ⊐ Brun IV; ThB XXXVI.

Wisdom, *John*, goldsmith, f. 1704, l. 1721 – GB ⊐ ThB XXXVI.

Wise, marquetry inlayer (?), f. 1701 – GB ⊐ ThB XXXVI.

Wise, *Anton* → **Wiese**, *Anton*

Wise, *Arendt* → **Wiese**, *Arendt*

Wise, *C.*, engraver, f. 1850, † about 1889 – GB, USA ⊐ ThB XXXVI.

Wise, *Constance E.*, miniature painter, f. 1910 – GB ⊐ Foskett.

Wise, *Ernest*, architect, * 1857, † before 20.1.1922 – GB ⊐ DBA.

Wise, *Ethel Brand*, sculptor, * 9.3.1888 New York, † 14.8.1933 Syracuse (New York) – USA ⊐ Falk.

Wise, *F. A.*, animal painter, f. 1862 – CDN ⊐ Harper.

Wise, *Florence Baran*, painter, sculptor, * 27.1.1881 Farmingdale (New York), l. 1940 – USA ⊐ Falk.

Wise, *George*, artist, f. 1849, l. 1850 – USA ⊐ Groce/Wallace.

Wise, *Gillian* → **Ciobotaru**, *Gillian*

Wise, *Gillian*, painter, * 1936 London – GB ⊐ Windsor.

Wise, *Henry James*, architect, * 1873, † before 22.3.1940 Newton Blossomville (Buckinghamshire) – GB ⊐ DBA.

Wise, *Henry T.*, painter, f. 1905 – GB ⊐ McEwan.

Wise, *Herbert Clifton*, architect, * 12.6.1873 Philadelphia, † 11.6.1945 Philadelphia (Pennsylvania) (?) – USA ⊐ Tatman/Moss.

Wise, *James* (Groce/Wallace) → **Wise**, *James H.*

Wise, *James H.* (Wise, James), portrait painter, miniature painter, f. 5.1843, l. 1872 – USA ⊐ Groce/Wallace; Hughes.

Wise, *Kelly*, photographer, * 1.12.1932 New Castle (Indiana) – USA ⊐ Naylor.

Wise, *Louise Waterman*, painter, sculptor, * New York, † 10.12.1947 New York – USA ⊐ Falk.

Wise, *Percy Arthur*, watercolourist, master draughtsman, * Solihull (Warwickshire), f. before 1934, l. before 1961 – GB ⊐ Vollmer V.

Wise, *Peter*, painter, f. 1500 – D ⊐ ThB XXXVI.

Wise, *Samuel C.*, engraver, * about 1826 Connecticut, l. 7.1850 – USA ⊐ Groce/Wallace.

Wise, *Sarah Green*, sculptor, † 11.5.1919 – USA ⊐ Falk.

Wise, *Stephen S.* (Mistress) → **Wise**, *Louise Waterman*

Wise, *Thomas (1670)*, stonemason, f. 1670, l. 1706 – GB ⊐ Gunnis.

Wise, *Thomas (1672)*, sculptor (?), architect, f. 1672, † 1686 – GB ⊐ Gunnis.

Wise, *Vera*, painter, lithographer, * Iola (Kansas), f. 1935 – USA ⊐ Falk.

Wise, *William (1673)*, mason, f. 1673, l. 1703 – GB ⊐ Gunnis.

Wise, *William (1826)* (Wise, William (1823); Wise, William), portrait painter, engraver, f. 1823, l. 1876 – GB ⊐ Johnson II; Lister; ThB XXXVI; Wood.

Wise, *William G.*, painter, f. 1925 – USA ⊐ Falk.

Wise-Ciobotaru, *Gillian* → **Wise**, *Gillian*

Wisedell, *Thomas*, architect, * 1846, † 1884 New York – USA ⊐ DBA; ThB XXXVI.

Wiséen, *Jonas*, brazier / brass-beater, copper engraver, master draughtsman, * 16.5.1788 Karlskrona, † 27.5.1836 Stockholm – S ⊐ SvK; SvKL V.

Wiselius, *Clara Eugenia*, miniature painter, master draughtsman, * 18.11.1797 Amsterdam (Noord-Holland), † 29.7.1842 Arnhem (Gelderland) – NL ⊐ Scheen II.

Wiselius, *Cornelia Rebecca*, master draughtsman, * before 4.6.1794 Amsterdam (Noord-Holland), † 16.4.1847 Amsterdam (Noord-Holland) – NL ⊐ Scheen II.

Wiseltier, *Joseph*, painter, artisan, decorator, * 6.10.1887 Paris, † 1933 Fall (Kansas) (?) – USA, F ⊐ Falk; Karel; ThB XXXVI.

Wisely, *John Henry*, sculptor, artisan, * 11.9.1908 Woodward (Oklahoma) – USA ⊐ Falk.

Wiseman, *James Lovell*, wood engraver, * 1847 Montreal, † 1912 – CDN ⊐ Harper.

Wiseman, *Robert Cummings,* painter, graphic artist, architect, * 28.6.1891 Springfield (Ohio), l. 1947 – USA ▭ Falk.

Wiseman, *Thomas Thorburn,* genre painter, f. 1888, l. 1913 – GB ▭ McEwan.

Wisén-Jobs, *Elisabet* → **Jobs,** *Elisabet*

Wisenberger, *Veit* → **Wirsberger,** *Veit*

Wisenius, *Isa* → **Wisenius,** *Selma Lovisa*

Wisenius, *Selma Lovisa,* sculptor, painter, * 1897 Åsaka, l. before 1974 – S ▭ SvK.

Wisensteiger, *Georg,* form cutter, f. 1563, l. 1575 – A ▭ ThB XXXVI.

Wiser, *Angelo,* artist, * about 1841 Pennsylvania, l. 1861 – USA ▭ Groce/Wallace.

Wiser, *Anton,* sculptor, f. 1711, † 12.9.1730 Brixen – I ▭ ThB XXXVI.

Wiser, *Christoph (1562)* → (Wiser, Christoph (1)), painter, * Silz (Tirol), f. 1562, † after 1613 – A ▭ ThB XXXVI.

Wiser, *Gerung,* goldsmith, f. 1357, l. 1367 – CH ▭ Brun IV.

Wiser, *Guy Brown,* painter, illustrator, * 10.2.1895 Marion (Indiana), l. before 1961 – USA ▭ Falk; Vollmer V.

Wiser, *Hans Georg,* painter, * 13.4.1597 Innsbruck, † 20.11.1661 Innsbruck – A ▭ ThB XXXVI.

Wiser, *Hans Konrad (1711),* goldsmith, * 1711, l. 1796 – CH ▭ Brun III.

Wiser, *Hans Konrad (1720),* goldsmith, * 1720 Dörflingen, † 1796 – CH ▭ Brun III.

Wiser, *Heinrich,* goldsmith, * 14.12.1745 Zürich, † 1799 – CH ▭ Brun III.

Wiser, *Joh. Anton* → **Wiser,** *Josef Konrad*

Wiser, *Johann Conrad,* sculptor, gilder, f. 1752, l. 1796 – CH ▭ Brun III.

Wiser, *Johannes,* goldsmith, * Zürich or Trüllikon, f. 1729, l. 1740 – CH ▭ Brun III.

Wiser, *John,* panorama painter, stage set painter, * about 1815 Pennsylvania, l. 7.1860 – USA ▭ Groce/Wallace.

Wiser, *Josef Anton* → **Wiser,** *Josef Konrad*

Wiser, *Josef Konrad,* sculptor, ivory carver, * 1.2.1693 Brixen, † 31.5.1768 Brixen – I ▭ ThB XXXVI.

Wiser, *Josef Leopold,* architect, miniature painter, master draughtsman, f. 1756, l. 1765 – SLO ▭ ThB XXXVI.

Wiser, *Lorenz* → **Wiser,** *Lorenz*

Wiser, *Michael,* locksmith, clockmaker, f. 1742, l. 1745 – I ▭ ThB XXXVI.

Wiser, *Wolfgang (1470),* architect, f. 1470, † after 1501 – D ▭ DA XXXIII; ThB XXXVI.

Wiset, *Carl Emmanuel,* painter, * Mechelen (?), f. 1654 – B, D, NL ▭ ThB XXXVI.

Wisgall, *Conrad,* landscape painter, * 1757, † 18.10.1870 Wien – A ▭ Fuchs Maler 19.Jh. Erg.-Bd II; Fuchs Maler 19.Jh. IV; ThB XXXVI.

Wisger, *Johann,* copper engraver, * 9.4.1733 Mainz, † 9.11.1798 Mainz – D ▭ ThB XXXVI.

Wisger, *Johann Georg* → **Wissger,** *Johann Georg*

Wish, *Oliver P. T.,* photographer, * 4.7.1860 Portland (Maine), † 2.2.1932 Portland (Maine) – USA ▭ Falk.

Wishaar, *Grace N.,* portrait painter, miniature painter, stage set designer, * 26.10.1879 New York, l. 1907 – USA ▭ Hughes.

Wishacgh, *Georg* → **Wieshack,** *Georg*

Wishart, *Dora,* flower painter, f. 1940 – GB ▭ McEwan.

Wishart, *Hugh,* silversmith, engraver, f. 1784, l. 1825 – USA ▭ EAAm III; ThB XXXVI.

Wishart, *J.,* architect, f. 1798, l. 1808 – GB ▭ Colvin.

Wishart, *Jean W.* → **Wishart,** *Jean Wylie*

Wishart, *Jean Wylie,* painter, * 1902 Toronto (Ontario) – CDN ▭ Ontario artists.

Wishart, *Michael,* landscape painter, * 1928 London – GB ▭ Vollmer V; Windsor.

Wishart, *Peter,* landscape painter, * 1846 Aberdour (Fife) (?), † 31.5.1932 Edinburgh (Lothian) – GB ▭ McEwan.

Wishart, *Sylvia,* landscape painter, f. 1959 – GB ▭ McEwan.

Wishart, *Thomas,* landscape painter, f. 1947 – GB ▭ McEwan.

Wishart, *Tom Taylor,* painter, * 4.3.1902 Glasgow – USA ▭ Hughes.

Wishaupt, *Andreas* → **Wyßhaupt,** *Andreas*

Wishdea → **Parker,** *William (1905)*

Wishlade, *Benjamin,* architect, * Devonshire, f. 1806, l. 1837 – GB ▭ Colvin.

Wishner, *G. Arthur,* painter, f. 1925 – USA ▭ Falk.

Wishnizkij, *Jarosslaw,* painter, * 1928 – USA, UA ▭ Vollmer VI.

Wishock, *Augustin,* painter, f. 1.3.1534 – CH ▭ Brun III.

Wisiak, *Anselm,* painter, * 21.4.1837 Kranj, † 9.3.1876 Kranj – SLO ▭ ThB XXXVI.

Wisiak, *Franz,* painter, * 10.10.1810 Kranj, † 21.5.1880 Kranj – SLO ▭ ArchAKL.

Wisiak, *Josef,* jeweller, f. 1921 – A ▭ Neuwirth Lex. II.

Wisinger, *Ignác (Toman II)* → **Wisinger,** *Ignaz*

Wisinger, *Ignaz (Wisinger, Ignác),* fresco painter, gilder, f. 1717, l. 1730 – CZ ▭ ThB XXXVI; Toman II.

Wisinger, *Wolfgang* → **Wiesinger,** *Wolfgang (1493)*

Wisinger-Florian, *Olga,* flower painter, landscape painter, genre painter, * 1.11.1844 Wien, † 27.2.1926 Wien – A ▭ Fuchs Maler 19.Jh. IV; Pavière III.2; ThB XXXVI.

Wiskemann (Goldschmiede-Familie) (ThB XXXVI) → **Wiskemann,** *Henrich Otto*

Wiskemann (Goldschmiede-Familie) (ThB XXXVI) → **Wiskemann,** *Joh. Conrad*

Wiskemann (Goldschmiede-Familie) (ThB XXXVI) → **Wiskemann,** *Joh. Ludwig*

Wiskemann (Goldschmiede-Familie) (ThB XXXVI) → **Wiskemann,** *Otto Henrich*

Wiskemann, *Alexander,* painter, f. 1619 – D ▭ ThB XXXVI.

Wiskemann, *Elsy,* painter, graphic artist, * 7.3.1912 or 7.3.1906 Zürich – D, CH ▭ KVS; Plüss/Tavel II; Vollmer VI.

Wiskemann, *Henrich Otto,* goldsmith, f. 1762, l. 1766 – D ▭ ThB XXXVI.

Wiskemann, *Joh. Conrad,* goldsmith, f. 1721, l. 1751 – D ▭ ThB XXXVI.

Wiskemann, *Joh. Ludwig,* goldsmith, f. 1750, † 8.1799 – D ▭ ThB XXXVI.

Wiskemann, *Otto Henrich,* goldsmith, f. 1782, l. 1786 – D ▭ ThB XXXVI.

Wiskotschill, *Thaddäus Ignatius (Vyskočil, Thaddeus),* sculptor, founder, * 1753 or about 1754 Prag (?), † 21.1.1795 Dresden – D ▭ ThB XXXVI; Toman II.

Wiskottschill, *Thaddäus Ignatius* → **Wiskotschill,** *Thaddäus Ignatius*

Wiskotzil, *Thaddäus Ignatius* → **Wiskotschill,** *Thaddäus Ignatius*

Wiskousky, *Eduard,* goldsmith (?), f. 1880, l. 1894 – A ▭ Neuwirth Lex. II.

Wiskowsky, *Eduard* → **Wiskousky,** *Eduard*

Wislabertus, copyist, f. 842 – F ▭ Bradley III.

Wisland, *Hild,* painter, * 15.7.1908 Oslo – N ▭ NKL IV.

Wislicenus, illustrator, f. before 1914 – D ▭ Ries.

Wislicenus, *Else,* embroiderer, * 23.11.1866 Rastatt, l. after 1894 – D ▭ ThB XXXVI.

Wislicenus, *Emilie,* illustrator, f. before 1900 – D ▭ Ries.

Wislicenus, *Hans,* figure painter, portrait painter, * 3.12.1864 Weimar, † 14.12.1939 Berlin – D ▭ ThB XXXVI.

Wislicenus, *Hermann,* painter, * 20.9.1825 Eisenach, † 25.4.1899 Goslar – D ▭ ThB XXXVI.

Wislicenus, *Jean* → **Visly,** *Jean*

Wislicenus, *Lilli,* sculptor, * 5.11.1872 Andernach, † 14.12.1939 – D ▭ ThB XXXVI.

Wislicenus, *Max,* painter, artisan, * 17.7.1861 Weimar, † 24.5.1957 Pillnitz – D ▭ ThB XXXVI; Vollmer V.

Wislin, *Charles,* landscape painter, * 4.12.1852 Gray (Haute-Saône), l. 1880 – F ▭ Edouard-Joseph III; Schurr VI; ThB XXXVI.

Wišlowski, *Georgi (Višlovskij, Grigorij),* steel engraver, f. 1724, l. 1759 – PL, UA ▭ ChudSSSR II.

Wisman, *Andreas,* master draughtsman, f. 1601 – RO ▭ ThB XXXVI.

Wismann, *Cajetan,* painter, * about 1749, l. 1804 – D, I ▭ ThB XXXVI.

Wismar, *Hans (Zülch)* → **Wissmar,** *Hans*

Wismar, *Johannes* → **Wissmar,** *Hans*

Wismer, *Christian,* portrait painter, watercolourist, master draughtsman, f. 1889 – USA ▭ Hughes.

Wismer, *Frances Lee,* painter, illustrator, graphic artist, * 19.6.1906 Pana (Illinois) – USA ▭ Falk.

Wismer, *Hans* → **Wissmar,** *Hans*

Wismer, *Johannes* → **Wissmar,** *Hans*

Wismes, *Armel de (Cien años XI)* → **Wismes,** *Louis Marie Armel de*

Wismes, *Héracle Olivier-Jean-Baptiste de Bloquel de Croix de (baron) (Delouche)* → **Wismes,** *Jean-Bapt. Héracle Olivier Bloquel de*

Wismes, *Jean-Bapt. Héracle Olivier Bloquel de (Wismes, Héracle Olivier-Jean-Baptiste de Bloquel de Croix de (baron); Wismes, Jean-Bapt. Héracle Olivier Bloquel de Croix de (baron)),* master draughtsman, etcher, landscape painter, * 16.9.1814 Paris, † 5.1.1887 Nantes – F ▭ Delouche; ThB XXXVI.

Wismes, *Jean-Bapt. Héracle Olivier Bloquel de Croix de (baron) (ThB XXXVI)* → **Wismes,** *Jean-Bapt. Héracle Olivier Bloquel de*

Wismes, *Louis Marie Armel de (Wismes, Armel de),* painter, * 20.4.1845 Nantes, † 1.5.1886 Pau – I, F, E ▭ Cien años XI.

Wismeyer, *Luise* → **Buisman,** *Luise*

Wismüller, *Jacob,* locksmith, f. 1606 – A ▭ ThB XXXVI.

Wisner, *Maurice,* sculptor, f. before 1881, l. 1881 – F ▭ Bauer/Carpentier VI.

Wisnieski, *Oskar,* painter, etcher,
* 3.12.1819 Berlin, † 10.8.1891 Berlin
– D ⚏ Ries; ThB XXXVI.
Wisniewska, *Benedicta,* painter, f. 1938
– USA ⚏ Falk.
Wiśniewski, *Alfred,* sculptor, * 21.2.1916
Rogoźno – PL ⚏ Vollmer V.
Wiśniowiecki, *Tadeusz,* sculptor, f. 1881
– PL, UA ⚏ ThB XXXVI.
Wíšo, *Jaromír,* painter, * 11.1.1909
Královské Vinohrady – CZ ⚏ Toman II.
Wisong, *W. A.,* portrait painter, f. 1852
– USA ⚏ Groce/Wallace.
Wisotzky, *Karl,* painter, * 11.9.1834
Elbing, † 30.4.1902 Elbing – PL, D
⚏ ThB XXXVI.
Wispach, *Michael,* wood sculptor, carver,
f. 1444 – D ⚏ ThB XXXVI.
Wispel, *Adolf,* landscape painter,
* 21.7.1836 Halle-Trotha, † 10.3.1908
Naumburg – D ⚏ ThB XXXVI.
Wisreutter, *Hans,* cabinetmaker, f. 1548,
l. 1572 – D ⚏ ThB XXXVI.
Wiß, *Alfons* (Brun IV) → **Wiss,** *Alfons*
Wiss, *Alfons,* sculptor, * 9.6.1880
Fulenbach (Solothurn), † 2.6.1942
Merten – CH, D ⚏ Brun IV;
ThB XXXVI.
Wiß, *Heinrich,* glass painter, * 1546
Zürich, † 1575 or 1577 – CH
⚏ Brun III.
Wiß, *Henne* → **Wißhenne**
Wiss, *J. D.,* porcelain painter(?), f. 1810,
l. 1840 – D ⚏ Neuwirth II.
Wiß, *Martin* → **Wyß,** *Martin*
Wiß, *Niklaus,* glass painter, glazier,
f. 1646, l. 1658 – CH ⚏ Brun III.
Wiß, *Wölfli,* goldsmith, * Straßburg(?),
f. 1372 – F, CH ⚏ Brun IV.
Wissaert, *François,* medalist, * 14.2.1855
– B ⚏ ThB XXXVI.
Wissaert, *Paul,* sculptor, medalist,
* 13.5.1885 Brüssel, l. 1917 – B
⚏ McEwan; ThB XXXVI.
Wissandt, *Charles* (1) → **Wissant,**
Fréderic Charles
Wissandt, *F. Charles* → **Wissant,**
Fréderic Charles
Wissant, *Charles* (1) (ThB XXXVI) →
Wissant, *Fréderic Charles*
Wissant, *Charles (1869)* (Wissant,
Charles; Wissant, Charles (2)),
master draughtsman, * Straßburg,
f. before 1869, l. 1876 – F
⚏ Bauer/Carpentier VI.
Wissant, *F. Charles* → **Wissant,** *Fréderic
Charles*
Wissant, *Fréderic Charles* (Wissant,
Charles (1)), architectural draughtsman,
* 1783(?), † 17.12.1856 Strasbourg – F
⚏ Bauer/Carpentier VI; ThB XXXVI.
Wissart, *François* → **Wissaert,** *François*
Wissbach, *Johannes de,* copyist, f. 1301
– D ⚏ Bradley III.
Wisschavens (Künstler-Familie) (ThB
XXXVI) → **Wisschavens,** *Jan* (1386)
Wisschavens (Künstler-Familie) (ThB
XXXVI) → **Wisschavens,** *Jan* (1462)
Wisschavens (Künstler-Familie) (ThB
XXXVI) → **Wisschavens,** *Jan* (1534)
Wisschavens (Künstler-Familie) (ThB
XXXVI) → **Wisschavens,** *Sebastian*
Wisschavens, *Jan (1386),* stonemason,
f. 1386 – B, NL ⚏ ThB XXXVI.
Wisschavens, *Jan (1462),* architect,
sculptor(?), f. 1462, † 1472 or 1473
– B, NL ⚏ ThB XXXVI.
Wisschavens, *Jan (1534),* sculptor, f. 1534
– B, NL ⚏ ThB XXXVI.

Wisschavens, *Sebastian,* painter, f. 1530,
l. 1549 – B, NL ⚏ ThB XXXVI.
Wisse, *Cornelis Johannes,* painter, master
draughtsman, ceramist, * 11.4.1928 Sluis
(Zeeland) – NL ⚏ Scheen II.
Wisse, *Nikolaus,* goldsmith, f. 1394,
l. 1402 – D ⚏ Zülch.
Wisse, *Peter,* painter, f. 1487 – D
⚏ Zülch.
Wissel, *A. van der,* landscape painter,
* 1867 – NL ⚏ ThB XXXVI.
Wissel, *Abraham van der,* painter, master
draughtsman, * 24.4.1865, † 28.10.1926
Den Haag (Zuid-Holland) – NL
⚏ Scheen II.
Wissel, *Adolf,* painter, * 19.4.1894
Velber (Hannover), l. 1941 – D
⚏ Davidson II.2; ThB XXXVI;
Vollmer V.
Wissel, *Gilles van der,* copper engraver,
* about 1676 Haarlem, l. 1725 – NL
⚏ ThB XXXVI; Waller.
Wissel, *Hans,* sculptor, enchaser,
* 4.8.1897 Magdeburg, † 1948 – D,
RUS ⚏ Davidson I; ThB XXXVI;
Vollmer V.
Wissel, *Max van der,* painter, master
draughtsman, * 27.2.1906 Epe
(Gelderland) – NL ⚏ Scheen II.
Wisselinck, *Anton,* painter, * 22.7.1702
Bocholt, † 1771 Düsseldorf – D
⚏ ThB XXXVI.
Wisselingh, *Johannes Pieter van,*
etcher, landscape painter, * 22.5.1812
Amersfoort (Utrecht), † 18.6.1899
Utrecht (Utrecht) – NL ⚏ Scheen II;
ThB XXXVI; Waller.
Wisselingh, *M. van* (ThB XXXVI) →
Wisselingh, *Margaretha van*
Wisselingh, *Margaretha van* (Wisselingh,
M. van), painter, artisan, * 6.5.1855
Amsterdam (Noord-Holland), † about
2.1.1926 Amersfoort (Utrecht) – NL
⚏ Scheen II; ThB XXXVI.
Wisselle, *Henri-Julien,* architect, * 1824
Paris, † before 1907 – F ⚏ Delaire.
Wissen, *Hermanus Johannes van,*
watercolourist, master draughtsman,
architect, * 27.12.1910 Groningen
(Groningen) – NL ⚏ Scheen II.
Wissen, *Thomas van,* painter, * 6.3.1866
Den Haag (Zuid-Holland), † 17.10.1954
Den Haag (Zuid-Holland) – NL, B
⚏ Scheen II.
Wissenburg, *Claus von,* painter, f. 1378
– CH ⚏ Brun IV.
Wissenburg, *Wolfgang,* cartographer,
* 1496 Basel, † 1575 Basel – CH
⚏ Brun IV.
Wissenden, *Arthur Charles,* architect,
f. 1882, † 1904 – GB ⚏ DBA.
Wissenfelder, *Peter,* goldsmith,
* Schaffhausen(?), f. 1500, l. 1520
– CH ⚏ Brun III.
Wissenmeyer, *Paul,* painter, * 22.5.1912
Benfeld, † 19.12.1970 Strasbourg – F
⚏ Bauer/Carpentier VI.
Wißer, *Georg* → **Wiesner,** *Georg*
Wissezone, *Jaquet Cornilles,* portrait
painter, * Zierikzee(?), f. 1475 – NL
⚏ ThB XXXVI.
Wissgen, *Johann* → **Wisger,** *Johann*
Wissger, *Johann Georg,* die-sinker, copper
engraver, * about 1722 Mannheim,
† 1797 Amberg – D ⚏ ThB XXXVI.
Wissgrill (Baumeister- und Maurer-Familie)
(ThB XXXVI) → **Wissgrill,** *Josef*
Wissgrill (Baumeister- und Maurer-Familie)
(ThB XXXVI) → **Wissgrill,** *Leopold*
Wissgrill (Baumeister- und Maurer-Familie)
(ThB XXXVI) → **Wissgrill,** *Matthäus*

Wissgrill (Baumeister- und Maurer-Familie)
(ThB XXXVI) → **Wissgrill,** *Peter*
Wissgrill, *Josef,* architect, mason, * about
1697, † 22.6.1772 – A ⚏ ThB XXXVI.
Wissgrill, *Leopold,* architect, mason,
f. 1735, l. 1756 – A ⚏ ThB XXXVI.
Wissgrill, *Matthäus,* architect, mason,
f. 11.7.1723 – A ⚏ ThB XXXVI.
Wissgrill, *Peter,* architect, mason, f. 1752,
† 1758 – A ⚏ ThB XXXVI.
Wißhack, *Georg* → **Wieshack,** *Georg*
Wisshack, *Maximilian* → **Wischack,**
Maximilian
Wisshack, *Maximin* → **Wischack,**
Maximilian
Wisshaupt-Soares, *Isolda,* master
draughtsman, painter, * 24.6.1938
Recife (Pernambuco) – F, BR
⚏ Bauer/Carpentier VI.
Wißhenne, stonemason, † 1467 – D
⚏ ThB XXXVI.
Wissiak, *Anselm* → **Wisiak,** *Anselm*
Wissig, *Hans,* goldsmith, f. 1641 – CH
⚏ Brun III.
Wissin, *Edgar,* artist, f. 1970 – USA
⚏ Dickason Cederholm.
Wissinck, *Henric van,* painter,
* Löwen(?), f. about 1468, l. about
1480 – B, NL ⚏ ThB XXXVI.
Wissing, *Benno* → **Wissing,** *Bernard
Hendrik*
Wissing, *Bernard Hendrik,* architect,
watercolourist, master draughtsman,
lithographer, typographer, designer,
* 26.5.1923 Oosterbeek (Gelderland)
– NL, F ⚏ Scheen II.
Wissing, *Fridrich,* goldsmith, silversmith,
* Helsingør, f. 16.7.1745, † 1770 – DK
⚏ Bøje I.
Wissing, *Willem (1656)* (Wissing,
Willem), portrait painter, * 1656
Amsterdam (Noord-Holland), † 10.9.1687
Burghley House (Lincolnshire) – NL,
GB ⚏ DA XXXIII; ThB XXXVI;
Waterhouse 16./17.Jh..
Wissinger, *Ulrich,* goldsmith,
* Augsburg(?), f. 1512, l. 1519 – D,
CH ⚏ Brun IV.
Wissler, *Alfred* → **Wißler,** *Alfred*
Wißler, *Alfred,* landscape painter,
* 22.3.1890 Engen (Baden), l. before
1961 – D ⚏ ThB XXXVI; Vollmer V.
Wissler, *Anders* (Konstlex.) → **Wissler,**
Anders Henrik
Wissler, *Anders Henrik* (Wissler, Anders),
sculptor, ceramist, graphic artist,
* 3.2.1869 Linköping, † 28.2.1941
Brevik (Lidingö) or Stockholm –
S ⚏ Konstlex.; SvK; SvKL V;
ThB XXXVI.
Wissler, *Berta Emilia* → **Wissler,** *Bess*
Wissler, *Bess* (Wissler, Berta Emilia),
master draughtsman, * 1866 Frötuna,
† 1952 Stockholm – S ⚏ SvK.
Wissler, *Jacques,* copper engraver,
lithographer, portrait painter,
master draughtsman, * 1803 or
25.6.1806 Straßburg, † 25.11.1887
Camden (New Jersey) – F, USA
⚏ Bauer/Carpentier VI; EAAm III;
Groce/Wallace; Karel; ThB XXXVI.
Wissler, *James* → **Wissler,** *Jacques*
Wissler, *Jessie Louise,* painter,
* Duncannon (Pennsylvania), f. 1908
– USA ⚏ Falk.
Wißler, *Otto,* architect, * 22.9.1860,
l. 1891 – CH ⚏ Brun III.
Wissmann, *Michael,* painter, graphic
artist, * 21.10.1955 Schönenwerd – CH
⚏ KVS.

Wissmar, *Hans* (Wismar, Hans), architect, * about 1568 Frankfurt (Main)(?), † 1612 Königsberg – D, RUS ◫ ThB XXXVI; Zülch.

Wissmar, *Johannes* → **Wissmar,** *Hans*

Wissmar, *Michael*, goldsmith, f. 1715, † 1746 – PL ◫ ThB XXXVI.

Wissmeier, *Fr.*, porcelain painter(?), f. 1894 – D ◫ Neuwirth II.

Wissmeyer, *E. P. W. M.*, porcelain painter(?), f. 1894 – D ◫ Neuwirth II.

Wißner, *Georg* → **Wiesner,** *Georg*

Wissner, *Max*, painter, * 18.6.1873 Geiersberg (Böhmen), l. before 1947 – D ◫ ThB XXXVI.

Wissoc, *Baudouin*, sculptor, f. 1300 – F ◫ Beaulieu/Beyer.

Wissotzky, *Adele*, porcelain painter, f. before 1888 – RUS ◫ Neuwirth II.

Wissowecz, *Václav* → **Vytiska,** *Václav*

Wisswald (Hafner-Familie) (ThB XXXVI) → **Geiß,** *Karl Lazar*

Wisswald (Hafner-Familie) (ThB XXXVI) → **Wisswald,** *Johannes*

Wisswald (Hafner-Familie) (ThB XXXVI) → **Wisswald,** *Margarita*

Wisswald, *Johannes*, potter, f. about 1690 – CH ◫ ThB XXXVI.

Wisswald, *Margarita*, ceramics painter, f. about 1701 – CH ◫ ThB XXXVI.

Wisswall, *Thomas*, mason, f. 1542, l. 2.1.1591 – GB ◫ Harvey.

Wist, *Johann*, architect, f. 1885, l. 1911 – A ◫ List.

Wist, *Sebastian* → **Wüst,** *Sebastian*

Wistar, *Caspar*, glass artist, * 1696 Hilspach, † 4.1752(?) Allowaystown (New Jersey) or Philadelphia (Pennsylvania) – USA, D ◫ DA XXXIII; ThB XXXVI.

Wistedt, *Gerda* (SvK) → **Widstedt,** *Gerda*

Wistelius, *Iwan Iwanowitsch* (ThB XXXVI) → **Vistelius,** *Ivan Ivanovič*

Wisthoff, *Johann* → **Wüsthoff,** *Johann*

Wistinghausen, *Alexandrine von* (Wistinghausen, Amalie Henriette Alexandra von; Vistingauzen, Aleksandra Aleksandrovna), landscape painter, * 1.2.1850 Reval, † about 1914 or 1918 – EW ◫ ChudSSSR II; Hagen; ThB XXXVI.

Wistinghausen, *Amalie Henriette Alexandra von* (Hagen) → **Wistinghausen,** *Alexandrine von*

Wistoly, *Giovanni Maria* → **Bistoli,** *Giovanni Maria*

Wistrand, *Alfred* → **Wistrand,** *Alfred Hilarion*

Wistrand, *Alfred Hilarion*, silhouette cutter, * 9.10.1819 Árby (Klosters socken), † 10.1.1874 Årsta – S ◫ SvKL V.

Wistrand, *Ludvig Detlof*, master draughtsman, painter, * 18.6.1805 Árby (Klosters socken), † 29.5.1838 Uppsala – S ◫ SvKL V.

Wistrand, *Maj* → **Wistrand,** *Maj Irma Kristina*

Wistrand, *Maj Irma Kristina*, painter, master draughtsman, * 15.5.1904 Härnösand – S ◫ SvKL V.

Wiström, *Alfred* → **Wiström,** *Eskel Alfred*

Wiström, *Eskel Alfred*, painter, * 8.3.1833 Kalmar län, † 1873 – S ◫ SvKL V.

Wiström, *Olaus Jonasson* → **Wiström,** *Olof Jonasson*

Wiström, *Olof Jonasson*, sculptor, painter, * 1666 Granby (Vadstena)(?), † 27.3.1720 Vadstena – S ◫ SvKL V.

Wistuba, *Elisabeth*, painter, graphic artist, * 12.8.1945 St. Pölten – A ◫ Fuchs Maler 20.Jh. IV.

Wistuba, *Hardy*, painter, f. before 1968 – RCH ◫ EAAm III.

Wisuri, *Karin Hilda Sofia* → **Hellman,** *Karin Hilda Sofia*

Wisznewiecki, *Alexej*, portrait painter, f. 1848 – RUS ◫ ThB XXXVI.

Wisznewiecki, *Michail* (Višneveckij, Michail Prokop'evič), history painter, portrait painter, * 1801, † 1871 St. Petersburg – RUS ◫ ChudSSSR II.

Wiszniewski, *Adrian*, painter, * 1958 Glasgow (Strathclyde) – GB ◫ McEwan; Spalding.

Wiszniewski, *Kazimierz*, woodcutter, * 7.6.1894 Warschau, l. 1924 – PL ◫ ThB XXXV; ThB XXXVI; Vollmer V.

Wit, *Aad de* → **Wit,** *Arie Jacob de*

Wit, *Anton* → **Witt,** *Anton*

Wit, *Arie Jacob de*, painter, sculptor, master draughtsman, * 17.6.1937 Zaandam (Noord-Holland) – NL ◫ Scheen II.

Wit, *Augusta Johanna de*, master draughtsman, collagist, illustrator, graphic artist, * 19.10.1931 Utrecht (Utrecht) – NL ◫ Scheen II.

Wit, *Carl Friedrich Wilhelm de*, painter, * 11.1.1937 Amsterdam (Noord-Holland) – NL ◫ Scheen II.

Wit, *Charles de* (De Wit, Charles), painter, * 1949 Gent – B ◫ DPB I.

Wit, *Cornelis de* → **Witte,** *Cornelis de*

Wit, *Cornelis Pieter de*, painter, * 18.12.1882 Amsterdam (Noord-Holland), l. before 1970 – NL ◫ Scheen II.

Wit, *Denis de*, flower painter, f. 1777 – B, NL ◫ ThB XXXVI.

Wit, *Drewes de*, watercolourist, master draughtsman, artisan, * 9.6.1944 Groningen (Groningen) – NL ◫ Scheen II.

Wit, *E. de*, painter, f. 1601 – NL, B ◫ ThB XXXVI.

Wit, *Elisabeth Catharina Maria de*, painter, master draughtsman, * 25.9.1893 Den Haag (Zuid-Holland), † 15.8.1949 Den Haag (Zuid-Holland) – NL ◫ Scheen II.

Wit, *Elsje Marjon de*, painter, master draughtsman, * 27.1.1926 Blaricum (Noord-Holland) – NL ◫ Scheen II.

Wit, *Emanuel de* → **Witte,** *Emanuel de*

Wit, *F. de*, cartographer, f. 1501 – D, E ◫ Ráfols III.

Wit, *F. H. A. de* (Scheen II (Nachtr.)) → **Wit,** *Franciscus Theodorus Alexandros de*

Wit, *Franciscus de*, history painter, * Gent (?), f. 1601 – B, NL ◫ ThB XXXVI.

Wit, *Franciscus Theodorus Alexandros de* (Wit, F. H. A. de), sculptor, * 2.3.1942 Leiden (Zuid-Holland) – NL ◫ Scheen II; Scheen II (Nachtr.).

Wit, *Frans de* → **Wit,** *Franciscus Theodorus Alexandros de*

Wit, *Frans de* → **Wit,** *Johannis Franciscus Henricus de*

Wit, *Frederik de* (Witt, Frederik de), copper engraver, cartographer, f. about 1648, l. about 1650 – NL, D ◫ Feddersen; ThB XXXVI.

Wit, *Freerk de*, master draughtsman, * about 4.7.1942 Bolsward (Friesland), l. before 1970 – NL ◫ Scheen II.

Wit, *Gerard de*, watercolourist, master draughtsman, * 22.4.1931 Den Haag (Zuid-Holland) – NL ◫ Scheen II.

Wit, *Gregor de* (ThB XXXVI) → **Wit,** *Gregory de*

Wit, *Gregory de* (Wit, Gregor de), painter, artisan, designer, * 9.6.1892 Hilversum, l. before 1961 – NL, D ◫ ThB XXXVI; Vollmer V.

Wit, *Guusje de* → **Wit,** *Augusta Johanna de*

Wit, *Hendrina Anna Wilhelmina Marie de*, painter, master draughtsman, etcher, sculptor, * 1.8.1913 Den Haag (Zuid-Holland) – NL ◫ Scheen II.

Wit, *Henny de* → **Wit,** *Elisabeth Catharina Maria de*

Wit, *Hermanus de*, master draughtsman, * 10.6.1764 Dordrecht (Zuid-Holland), † 12.3.1842 Dordrecht (Zuid-Holland) – NL ◫ Scheen II.

Wit, *Isaac Jans de* (ThB XXXVI) → **Wit Jansz.,** *Izaak de*

Wit, *Jacob de*, painter, etcher, master draughtsman, * before 19.12.1695 or before 12.2.1696 Amsterdam (Noord-Holland), † 12.11.1754 Amsterdam (Noord-Holland) – NL, B ◫ DA XXXIII; ELU IV; Pavière II; Scheen II; ThB XXXVI; Waller.

Wit, *Jacobus Henricus Antonius Maria de* (Wit, Jacques Antonius Henri Mari de; Wit, Jacques Antonius Henri de), glass painter, goldsmith, designer, * 13.5.1898, l. before 1970 – NL ◫ Mak van Waay; Scheen II; Vollmer V.

Wit, *Jacobus Marcus de*, sculptor, * 5.12.1894 Bergen-op-Zoom (Noord-Brabant), † 16.12.1949 Den Haag (Zuid-Holland) – NL ◫ Scheen II.

Wit, *Jacques Antonius Henri de* (Vollmer V) → **Wit,** *Jacobus Henricus Antonius Maria de*

Wit, *Jacques Antonius Henri Mari de* (Mak van Waay) → **Wit,** *Jacobus Henricus Antonius Maria de*

Wit, *Jan de (1755)*, wood engraver, * Amsterdam (?), f. 1755 – NL ◫ Waller.

Wit, *Johannes de*, copper engraver, * about 1657 or 1658 or about 1658 Nieuweshuis (West-Friesland), l. 1688 – NL ◫ ThB XXXVI; Waller.

Wit, *Johannes Aloysius de*, master draughtsman, fresco painter, * 9.6.1892 Hilversum (Noord-Holland), l. before 1970 – NL, B ◫ Scheen II.

Wit, *Johannes Jacobus de*, sculptor, * 18.10.1871 Bergen-op-Zoom (Noord-Brabant), † 14.4.1945 Den Haag (Zuid-Holland) – NL ◫ Scheen II.

Wit, *Johannis Franciscus Henricus de*, painter, * 14.11.1901 Veldhoven (Noord-Brabant) – NL ◫ Scheen II.

Wit, *Kees*, painter, * 23.12.1932 Hengelo (Overijssel) – NL ◫ Scheen II.

Wit, *Manuel de* → **Witte,** *Emanuel de*

Wit, *Marijke de* → **Wit,** *Marijke Johanna de*

Wit, *Marijke Johanna de*, etcher, copper engraver, * 14.5.1943 Wormerveer (Noord-Holland) – NL ◫ Scheen II.

Wit, *Marjon de* → **Wit,** *Elsje Marjon de*

Wit, *Petrus Josephus de*, ornamental painter, decorative painter, * 11.3.1816 Antwerpen, † 13.11.1870 Antwerpen – B, NL ◫ ThB XXXVI.

Wit, *Pieter de* → **With,** *Pieter de*

Wit, *Pieter de*, goldsmith, f. 1682, l. 1695 – NL ◫ ThB XXXVI.

Wit, *Pieter de* (1) → **Witte,** *Pieter de* (1586)

Wit, *Prosper Joseph Petrus* (De Wit, Prosper Joseph Petrus), painter of interiors, landscape painter, * 1862 Antwerpen, † 1951 Brüssel – B ▭ DPB I; ThB XXXVI.

Wit Jansz, *Izaak de* (Waller) → **Wit Jansz.,** *Izaak de*

Wit Jansz., *Izaak de* (Wit Jansz, Izaak de; Wit, Isaac Jans de), copper engraver, master draughtsman, etcher, * before 9.12.1744 Amsterdam (Noord-Holland), † 13.3.1809 Haarlem (Noord-Holland) – NL ▭ Scheen II; ThB XXXVI; Waller.

Wital, *Wolf* → **Kapliński,** *Wolf*

Witan, *Papa* (ThB XXXVI) → **Vitanov,** *Papa Vitan* (1760)

Witanov, *Dimităr*, icon painter, carver, * about 1700 or 1710, l. after 1740 – BG ▭ EIIB.

Witanow, *Jonko* → **Vitanov,** *Joanikij Papa*

Witanow, *Witan Tzonjow Dimitrow* → **Vitanov,** *Papa Vitan* (1760)

Witasalo, *Shirley*, painter, * 1949 Toronto (Ontario) – CDN ▭ Ontario artists.

Witasek, *Emil*, painter, sculptor, woodcutter, * 7.4.1900 Guldenfurt (Mähren) – A, CZ ▭ Fuchs Geb. Jgg. II.

Witbaard, *Freddie* → **Witbaard,** *Nun Freerk*

Witbaard, *Freddie* → **Witmer,** *Gerardus Johannes*

Witbaard, *Nun Freerk*, watercolourist, master draughtsman, woodcutter, artisan, ceramist, * 9.1.1905 Mainz – D, NL, F, I ▭ Scheen II.

Witberg, *Alexander Lawrentjewitsch* (ThB XXXVI) → **Vitberg,** *Aleksandr Lavrent'evič*

Witberg, *Karl Lawrentjewitsch* → **Vitberg,** *Aleksandr Lavrent'evič*

Witberger, *Joh. George* → **Wickberg,** *Joh. George*

Witche, *Caspar* → **Wittich,** *Caspar*

Witchell, *Lucy*, still-life painter, f. 1883, l. 1891 – GB ▭ Pavière III.2; Wood.

Witchell, *Thomas*, portrait miniaturist, * 1755, l. 1782 – GB ▭ Foskett; Schidlof Frankreich; ThB XXXVI.

Witcombe, *John G.*, painter, f. 1912 – GB ▭ Bradshaw 1911/1930.

Witcombe, *Margaret*, landscape painter, f. 1855, l. 1871 – GB ▭ Johnson II; Wood.

Witdoeck, *Franciscus Donatus*, architectural draughtsman, * 1766 Antwerpen, † 1834 Antwerpen – B ▭ ThB XXXVI.

Witdoeck, *Hans* → **Witdoeck,** *Jan*

Witdoeck, *Jan*, copper engraver, * 1604 or about 1615 Antwerpen, † after 24.6.1642 Antwerpen (?) – B, NL ▭ DA XXXIII; ThB XXXVI.

Witdoeck, *Petrus Josephus* (Witdoeck, Pierre-Joseph), painter, architect, * 4.1.1803 Antwerpen, † after 1840 – B, NL ▭ DPB II; ThB XXXVI.

Witdoeck, *Pierre-Joseph* (DPB II) → **Witdoeck,** *Petrus Josephus*

Witdouc, *Hans* → **Witdoeck,** *Jan*

Witdouc, *Jan* → **Witdoeck,** *Jan*

Wítek, *Antonín* (1840), lithographer, * 16.6.1840 Prag, l. 1907 – CZ ▭ Toman II.

Witek, *Jan Christian*, architect, * 1776 Prag, † 13.3.1848 Prag – CZ ▭ Toman II.

Wítek, *Martin*, lithographer, * 17.4.1802 Polička, † 2.2.1871 Polička – CZ ▭ Toman II.

Witenwahl, *Hans Martin*, scribe, f. 12.10.1614 – CH ▭ Brun III.

Witevelde, *Boudin van* → **Wytevelde,** *Boudin van*

Witgin, *Hans* → **Wiedt,** *Johann von der*

With, *Andreas Frederiksen*, goldsmith, * Roskilde, f. 1760, l. 1767 – DK ▭ Bøje II.

With, *Andries de*, painter, f. 1671, l. 1672 – NL ▭ ThB XXXVI.

With, *Artus de*, sculptor, * Amsterdam (?), f. before 1666 (?) – NL ▭ ThB XXXVI.

With, *Emanuel de* → **Witte,** *Emanuel de*

With, *Eric* → **With,** *Eric Vilhelm*

With, *Eric Vilhelm*, painter, master draughtsman, * 10.3.1916 Göteborg – S ▭ SvKL V.

With, *Heinz*, landscape painter, flower painter, still-life painter, * 27.1.1911 Stettin – D ▭ Vollmer V.

With, *Johann*, master draughtsman, f. 1585, l. 1588 – NL ▭ ThB XXXVI.

With, *John Heinz* → **With,** *Heinz*

With, *Manuel de* → **Witte,** *Emanuel de*

With, *Pieter de*, genre painter, master draughtsman, etcher, f. 1659, l. 1665 (?) – NL ▭ DA XXXIII; ThB XXXVI; Waller.

Withall, *Latham Augustus*, architect, f. 1879, l. 1907 – GB, AUS ▭ DBA.

Withall, *Richard Augustus* (1818), miniature painter, portrait painter, landscape painter, * 5.8.1818, † 28.1.1906 Putney Hill (Surrey) – GB ▭ Foskett.

Withall, *Richard Augustus* (1868), architect, f. 1868, l. 1894 – GB ▭ DBA.

Withalm, *Andreas*, copper engraver, * 7.10.1777 Wien, † 19.7.1835 Wien – A ▭ ThB XXXVI.

Withalm, *Benedikt*, mason, * about 1750, l. 1790 – A ▭ ThB XXXVI.

Withalm, *E.*, genre painter, f. about 1890 – A ▭ Fuchs Maler 19.Jh. IV.

Withalm, *Johann Benedikt* (List) → **Withalm,** *Josef*

Withalm, *Josef* (Withalm, Johann Benedikt), architect, * 1.9.1771, † 29.11.1865 Graz – A ▭ List.

Witham, *Frans van der*, sculptor, f. 1531, l. 1540 – NL ▭ ThB XXXVI.

Witham, *J.*, marine painter, f. 1875, l. 1890 – GB ▭ Wood.

Witham, *Joseph*, marine painter, f. 1855, l. 1895 – GB ▭ Brewington.

Witham, *Marie Alis*, painter, f. 1919 – USA ▭ Falk.

Witham, *Richard of* → **Richard of Wytham**

Withave, *Frans van der* → **Witham,** *Frans van der*

Withby, *M. A. T.*, landscape painter, f. 1833, l. 1845 – GB ▭ ThB XXXVI.

Withenburg, *Virginia Thomas*, painter, f. 1927 – USA ▭ Falk.

Withenbury, *James*, stonemason, architect, f. about 1700, l. 1718 – GB ▭ Colvin; Gunnis.

Wither, *John* → **Wyther,** *John*

Witheral, *Samuel Jordon*, miniature painter, f. 1830 – GB ▭ Foskett.

Witherby, *Arthur George*, caricaturist, f. 1894, l. 1919 – GB ▭ Houfe.

Witherby, *Forbes* (Bradshaw 1893/1910) → **Witherby,** *Henry Forbes*

Witherby, *Henry Forbes* (Witherby, Forbes), landscape painter, flower painter, f. before 1854, † 1907 or 1908 Holmehurst (Burley) – GB ▭ Bradshaw 1893/1910; Johnson II; ThB XXXVI; Wood.

Witherby, *Kirsten*, landscape painter, flower painter, * 1848 Sala, † 1932 Bundoran (Donegal) – GB, RUS ▭ Mallalieu.

Witherell, *Samuel Jordon* → **Witheral,** *Samuel Jordon*

Witherington, *Walter Seckham*, architect, f. 1858, † 1898 – GB ▭ DBA.

Witherington, *William Frederick*, figure painter, bird painter, genre painter, landscape painter, * 25.5.1785 or 26.5.1785 London, † 10.4.1865 London – GB ▭ Grant; Houfe; Johnson II; Lewis; Mallalieu; Pavière III.1; ThB XXXVI; Wood.

Witherop, *J. Coburn*, painter, graphic artist, * 1.10.1906 Liverpool – GB ▭ Vollmer VI.

Witherow, *Nina*, landscape painter, flower painter, f. 1940 – GB ▭ McEwan.

Withers, *Alfred*, architectural painter, landscape painter, etcher, pastellist, * 15.10.1856 London, † 8.8.1932 London – GB ▭ Houfe; Lister; ThB XXXVI; Vollmer V; Wood.

Withers, *Annie*, painter, f. 1893 – GB ▭ Wood.

Withers, *Art*, porcelain painter, gilder, f. 1886 – GB ▭ Neuwirth II.

Withers, *Augusta I.* (Johnson II) → **Withers,** *Augusta Innes*

Withers, *Augusta Innes* (Withers, Augustus Innes (Mistress); Withers, Augusta I.), painter, master draughtsman, f. 1829, l. 1865 – GB ▭ Houfe; Johnson II; Lewis; Pavière III.1; Wood.

Withers, *Augustus Innes* (Mistress) (Lewis) → **Withers,** *Augusta Innes*

Withers, *Caroline*, miniature painter, f. before 1861 – USA ▭ Groce/Wallace.

Withers, *Celeste* (Nieuwenhuis, Celeste Withers), painter, f. 1924 – USA ▭ Falk; Hughes.

Withers, *E. R.*, painter, f. 1850, l. 1852 – GB ▭ Wood.

Withers, *Ebenezer*, portrait painter, f. 1835, l. 1839 – USA ▭ Groce/Wallace.

Withers, *Edward* (1775), porcelain painter, flower painter, f. 1775, l. 1800 – GB ▭ Pavière II; ThB XXXVI.

Withers, *Edward* (1930), painter, * Neuseeland, f. 1930 – USA ▭ Hughes.

Withers, *Frederick Clarke*, architect, * 4.2.1828 Shepton Mallet, † 1.1.1901 or 7.1.1901 Yonkers (New York) or New York – GB, USA ▭ DA XXXIII; ThB XXXVI.

Withers, *George Edward*, architect, * 1874, † before 27.4.1945 – GB ▭ DBA.

Withers, *George K.*, painter, illustrator, * 20.12.1911 Wichita (Kansas) – USA ▭ Falk.

Withers, *Gertrude Morin*, illustrator, f. before 1915 – USA ▭ Hughes.

Withers, *Herny B.*, painter, f. 1901 – GB ▭ Wood.

Withers, *Isabella Ann* → **Dods-Withers,** *Isobelle Ann*

Withers, *John Brightmore Mitchell* → **Mitchell-Withers,** *John Brightmore* (1865)

Withers, *Loris Alvin*, fresco painter, designer, decorator, artisan, f. 1916 – USA ⌒ Falk.

Withers, *M.* (Johnson II) → **Withers**, *Maud*

Withers, *Mabel*, painter, * London, f. 1910 – ZA ⌒ Berman.

Withers, *Maud* (Withers, M.), flower painter, f. 1878, l. 1880 – GB ⌒ Johnson II; Pavière III.2.

Withers, *Robert*, sculptor, f. 1777 – GB ⌒ Gunnis.

Withers, *Robert Jewell*, architect, * 1823 or 1824, † 7.10.1894 Putney (London) – GB ⌒ Brown/Haward/Kindred; DBA; Dixon/Muthesius; ThB XXXVI.

Withers, *Walter*, landscape painter, * 22.10.1854 Handsworth (Birmingham) or Aston (Warwickshire), † 13.10.1914 Eltham (Victoria) – GB, AUS ⌒ DA XXXIII; Robb/Smith; ThB XXXVI.

Withers, *Walter Herbert* → **Withers**, *Walter*

Witherspoon, *Mary Eleanor*, miniature painter, * 23.3.1906 Gainesville (Texas) – USA ⌒ Falk.

Withington, *Elizabeth R.*, painter, f. 1933 – USA ⌒ Falk.

Withofs, *Jan*, painter, sculptor, * 1943 Genk – B ⌒ DPB II.

Withold, *Koort* → **Witholt**, *Koort*

Withold, *Kort* → **Witholt**, *Koort*

Witholt, *Koort*, painter, f. 1618, l. 2.1643 – S ⌒ SvKL V; ThB XXXVI.

Witholt, *Kort* → **Witholt**, *Koort*

Withoos, *Alida*, painter, * 1659 or 1660 Amersfoort, † 1715 or after 1715 Hoorn – NL ⌒ Pavière I.

Withoos, *Frans*, painter, * 1657 Amersfoort, † 1705 Hoorn – NL ⌒ Pavière I.

Withoos, *Franz*, miniature painter, * Amersfoort (Utrecht), † 1705 – NL ⌒ Bradley III.

Withoos, *Jan* (Bradley III; Pavière I) → **Withoos**, *Johannes*

Withoos, *Johannes* → **Withoos**, *Matthias*

Withoos, *Johannes* (Withoos, Jan), miniature painter, * 1648 Amersfoort, † 1685 – NL, I ⌒ Bradley III; Pavière I.

Withoos, *Maria*, watercolourist, flower painter, f. about 1651 – NL ⌒ Pavière I.

Withoos, *Matthaus* → **Withoos**, *Matthias*

Withoos, *Matthew* (Bradley III; DA XXXIII) → **Withoos**, *Matthias*

Withoos, *Matthias* (Withoos, Matthew), landscape painter, still-life painter, portrait painter, miniature painter, flower painter, * 1621 or 1627 Amersfoort, † 1703 or 1708 Hoorn – I, NL ⌒ Bernt III; Bradley III; DA XXXIII; Pavière I; ThB XXXVI.

Withoos, *Pieter*, painter, * 1654 Amersfoort, † 1693 Amsterdam – NL ⌒ Pavière I.

Withot, *Guy* → **Wyot**, *Guy*

Withouck, *Heyndrick*, painter, f. before 1590 – NL ⌒ ThB XXXVI.

Withrow, *Eva* → **Withrow**, *Eva Almond*

Withrow, *Eva Almond* (Withrow, Evelyn Almond), genre painter, portrait painter, * 19.12.1858 Santa Clara (California), † 17.6.1928 San Diego (California) – USA ⌒ Falk; Hughes; Samuels.

Withrow, *Evelyn Almond* (Hughes) → **Withrow**, *Eva Almond*

Withrow, *Marie*, portrait painter, f. 1931 – USA ⌒ Hughes.

Withuys, *Jan*, woodcutter, * Amsterdam(?), f. 1730 – NL ⌒ ThB XXXVI; Waller.

Withycombe, *John G.*, painter, f. 1909 – GB ⌒ Bradshaw 1893/1910.

Witigowo, architect(?), f. 985, l. 997 – D ⌒ ThB XXXVI.

Witjens, *Adrianus Hendrikus* (EAAm III; Scheen II) → **Witjens**, *Jacques Adrián Enrique*

Witjens, *Arie en Jacques* → **Witjens**, *Jacques Adrián Enrique*

Witjens, *Arie of Jacques* → **Witjens**, *Jacques Adrián Enrique*

Witjens, *Hernán Belisario Adrián*, painter, graphic artist, * 1925 Tigre (Buenos Aires) – RA ⌒ EAAm III.

Witjens, *Jacques Adrián Enrique* (Witjens, Adrianus Hendrikus), painter, * 11.4.1881 Den Haag (Zuid-Holland), † 7.12.1956 Buenos Aires – RA, NL ⌒ EAAm III; Merlino; Scheen II.

Witjens, *Jan Willem Hendrik* (Witjens, Willem), landscape painter, etcher, lithographer, glass painter, artisan, * 8.11.1884 Den Haag (Zuid-Holland), † 14.2.1962 's-Hertogenbosch (Noord-Brabant) – NL ⌒ Mak van Waay; Scheen II; ThB XXXVI; Vollmer V; Waller.

Witjens, *Willem* (Mak van Waay; ThB XXXVI; Vollmer V) → **Witjens**, *Jan Willem Hendrik*

Witkacy → **Witkiewicz**, *Stanisław Ignacy*

Witkacy, *Stanisław Ignacy* → **Witkiewicz**, *Stanisław Ignacy*

Witkacy, *Stanislaw Ignacy Witkiewicz* → **Witkiewicz**, *Stanisław Ignacy*

Witkamp, *Ernest Sigismund* (Witkamp, Ernest Sigismund (Jr.); Witkamp, Ernest Sigismund (Junior)), genre painter, etcher, watercolourist, master draughtsman, * 13.3.1854 Amsterdam (Noord-Holland), † 1.10.1897 Amsterdam (Noord-Holland) – NL ⌒ Scheen II; ThB XXXVI; Waller.

Witkamp, *Ernst* → **Witkamp**, *Ernest Sigismund*

Witkiewicz, *Jan* (Witkiewicz-Koszczyc, Jan), architect, * 16.3.1881 Urdomin, † 26.10.1958 Warschau – PL ⌒ DA XXXIII; Vollmer V.

Witkiewicz, *Stanisław*, painter, architect, * 8.5.1851 Poszwasz, † 5.9.1915 Lovrana – PL ⌒ ThB XXXVI.

Witkiewicz, *Stanisław Ignacy* (Witkacy), photographer, portrait painter, * 24.2.1885 Warschau, † 17.9.1939 or 18.9.1939 Warschau or Jeziora (Sarny) – PL ⌒ DA XXXIII; ThB XXXVI; Vollmer V.

Witkiewicz-Koszczyc, *Jan* (DA XXXIII) → **Witkiewicz**, *Jan*

Witkin, *Aaron*, painter, * 1934 Johannesburg – ZA, IL ⌒ Berman.

Witkin, *Isaac*, sculptor, * 1936 Johannesburg – ZA ⌒ Berman; Spalding.

Witkin, *Joel-Peter*, photographer, * 12.9.1939 Brooklyn (New York) – USA ⌒ DA XXXIII; Naylor.

Witkop, *Hendrich*, goldsmith, f. 1647, l. 1652 – DK ⌒ Bøje II.

Witkowski, *Karl*, portrait painter, * 1860, † 17.5.1910 Newark (New Jersey) – USA, A ⌒ Falk; ThB XXXVI.

Witkowski, *Romuald Adam* (ThB XXXVI) → **Witkowski**, *Romuald Kamil*

Witkowski, *Romuald Kamil* (Witkowski, Romuald Adam), painter, * 6.2.1876 or 8.2.1876 Skierniewice, † 27.1.1950 Milanówek (Warschau) – PL ⌒ ThB XXXVI; Vollmer V.

Witkowski, *Romuald Kamil Adam* → **Witkowski**, *Romuald Kamil*

Witkowsky, *Asta* → **Witkowsky**, *Asta Constance*

Witkowsky, *Asta Constance*, painter, master draughtsman, * 10.10.1905 Stockholm – S ⌒ SvK; SvKL V.

Witman, *Georg*, painter, f. 1573, l. 1584 – I ⌒ ThB XXXVI.

Witman, *Lorenz*, painter, f. 1679 – D ⌒ ThB XXXVI.

Witman, *Mabel Foote*, painter, f. 1925 – USA ⌒ Falk.

Witman, *Veit*, painter, * Bozen, f. 1666, l. 1697 – I ⌒ DEB XI; ThB XXXVI.

Witmann, *Emmeram* → **Widmann**, *Emmeram*

Witmer, *Gerardus Johannes*, sculptor, * 5.6.1838 Den Haag (Zuid-Holland), † 17.5.1920 Den Haag (Zuid-Holland) – NL ⌒ Scheen II.

Witmer, *Harry E.*, architect, f. 1888, l. 1923 – USA ⌒ Tatman/Moss.

Witmer, *Johann Matthäus* → **Wittwer**, *Johann Matthäus*

Witmont, *Heerman*, marine painter, master draughtsman, etcher, * about 1605 Delft, † after 1683 or 1693 – NL ⌒ Brewington; ThB XXXVI.

Witney, *Thomas of* (Harvey) → **Thomas of Witney**

Witsani, *Carl* → **Wizani**, *Carl*

Witsch, *Stephan*, cabinetmaker, f. 1711 – D ⌒ ThB XXXVI.

Witscheij, *Frederik Jacobus*, master draughtsman, designer, painter, * 9.11.1880 Den Haag (Zuid-Holland), † 9.2.1903 Den Haag (Zuid-Holland) – NL ⌒ Scheen II.

Witschel, *Bernhard*, landscape painter, etcher, * 2.1.1886 Nürnberg, l. before 1961 – D ⌒ Münchner Maler VI; ThB XXXVI; Vollmer V.

Witscher-Kamphans, *Jutta*, ceramist, * 23.7.1958 – D ⌒ WWCCA.

Witschetzky, *Fritz*, landscape painter, * 21.6.1887 Dresden, † 12.9.1941 Flensburg – D ⌒ Davidson II.2; ThB XXXVI.

Witschi, *Ernst*, architect, * 5.3.1881 Mehlsecken, † 1959 Zürich – CH ⌒ Vollmer V.

Witschi, *Friedrich* (Plüss/Tavel II) → **Framus**

Witschi, *Hans*, painter, * 1.2.1954 Luzern – CH ⌒ KVS; LZSK.

Witschi, *Werner*, sculptor, painter, * 10.6.1906 Urtenen (Bern) – CH ⌒ KVS; LZSK; Plüss/Tavel II; Vollmer V.

Witschkotschil, *Thaddäus Ignatius* → **Wiskotschill**, *Thaddäus Ignatius*

Witsel, *Anton* → **Witsel**, *Antonie*

Witsel, *Antonie*, watercolourist, master draughtsman, artisan, sculptor, * 9.11.1880 Den Haag (Zuid-Holland), † 9.2.1903 Den Haag (Zuid-Holland) – NL ⌒ Scheen II.

Witsen, *Jonas* (Witsen, Jonas (Mr.)), master draughtsman, etcher, landscape painter, * 6.8.1705 Amsterdam (Noord-Holland), † 9.12.1767 Amsterdam (Noord-Holland) – NL ⌒ Scheen II; ThB XXXVI; Waller.

Witsen, *Nicolaas Cornelisz* (Witsen, Nicolaes (Mr.); Witsen, Nicolaes Cornelisz), marine painter, etcher, engraver, master draughtsman, * before 5.5.1641 Amsterdam, † 10.8.1717 Amsterdam – NL ⌖ Brewington; ThB XXXVI; Waller.

Witsen, *Nicolaes* (Mr.) (Waller) → **Witsen**, *Nicolaas Cornelisz*

Witsen, *Nicolaes Cornelisz* (ThB XXXVI) → **Witsen**, *Nicolaas Cornelisz*

Witsen, *S.*, etcher, f. 1751 – NL ⌖ Waller.

Witsen, *Salomon van*, portrait painter, etcher, master draughtsman, * 29.10.1833 Den Haag (Zuid-Holland), † 23.11.1911 Den Haag (Zuid-Holland) – NL ⌖ Scheen II; ThB XXXVI; Waller.

Witsen, *Sophia van (1809)*, painter, * 10.1809 Den Haag (Zuid-Holland), † about 6.2.1863 Brüssel – NL, B ⌖ Scheen II.

Witsen, *Sophia van (1870)*, watercolourist, master draughtsman, * 11.3.1870 Den Haag (Zuid-Holland), † 23.11.1942 Den Haag (Zuid-Holland) – NL ⌖ Scheen II.

Witsen, *Willem* (ThB XXXVI) → **Witsen**, *Willem Arnold*

Witsen, *Willem Arnold* (Witsen, Willem Arnoldus; Witsen, Willem), etcher, watercolourist, master draughtsman, * 13.8.1860 Amsterdam (Noord-Holland), † 13.4.1923 or 14.4.1923 Amsterdam (Noord-Holland) – NL, RI, GB ⌖ DA XXXIII; Scheen II; ThB XXXVI; Waller.

Witsen, *Willem Arnoldus* (Waller) → **Witsen**, *Willem Arnold*

Witsen Geijsbeek, *Frederik Nicolaas Horatius*, master draughtsman, * 26.6.1810 Amsterdam (Noord-Holland), † 23.3.1874 Amsterdam (Noord-Holland) – NL ⌖ Scheen II.

Witsenburgh, *Cornelis*, faience maker, f. 1696 – NL ⌖ ThB XXXVI.

Witsenhuysen, *Jan van*, painter, f. 1654 – NL ⌖ ThB XXXVI.

Witsgoious, copyist, f. 1401 – GB ⌖ Bradley III.

Witsten, *Abramam* → **Biørnsen**, *Abramam*

Witt (Brewington) → **DeWitt**, *Richard Varick*

Witt, watercolourist, f. about 1858, l. 1864 – USA ⌖ Brewington.

Witt, *Adam*, cabinetmaker, * about 1666, † 3.7.1726 Waldsassen – D ⌖ Sitzmann.

Witt, *Andreas*, cabinetmaker, * 6.7.1697, † 25.12.1742 – D ⌖ Sitzmann; ThB XXXVI.

Witt, *Anton*, painter, f. 1686 – PL, D ⌖ ThB XXXVI.

Witt, *Anton Peter*, glass grinder, * 18.10.1900 Prag – CZ, D ⌖ ThB XXXVI; Vollmer V.

Witt, *Christopher*, artist, * 1675 England, † 1765 Germantown (Pennsylvania) – USA ⌖ EAAm III; Groce/Wallace.

Witt, *Claus* → **Huidt**, *Claus*

Witt, *Diderich* → **Witt**, *Didericus*

Witt, *Didericus*, goldsmith, f. 1655, l. 1687 – LT ⌖ ArchAKL.

Witt, *Dietrich* → **Wittmann**, *Dietrich*

Witt, *Dietrich (1655)* → **Witt**, *Didericus*

Witt, *Emanuel de* → **Witte**, *Emanuel de*

Witt, *Ernst*, painter, commercial artist, * 10.11.1901 Hamburg – D ⌖ Vollmer V.

Witt, *Franz*, veduta painter, f. 1897, l. 1900 – A ⌖ Fuchs Maler 19.Jh. Erg.-Bd II; Fuchs Maler 19.Jh. IV.

Witt, *Frederik de* (Feddersen) → **Wit**, *Frederik de*

Witt, *Hans*, painter, * 29.8.1891 Wien, † 10.7.1966 Tragöß (Steiermark) – A, USA ⌖ Fuchs Geb. Jgg. II; ThB XXXVI; Vollmer V.

Witt, *Hendrik de* (Vitt, Genrich), copper engraver, engraver, * 1671, † 26.3.1716 or 6.4.1716 Moskau – RUS ⌖ ChudSSSR II; ThB XXXVI.

Witt, *Henrik* → **Huidt**, *Henrik*

Witt, *Hubert*, cabinetmaker, * 3.11.1773, † 14.6.1814 – D ⌖ Sitzmann.

Witt, *Isaac de* → **Wit Jansz.**, *Izaak de*

Witt, *Jacob de* (Apted/Hannabuss; McEwan) → **Wet**, *Jacob Jacobsz. de*

Witt, *Jakob*, wood sculptor, * 1655 (?), l. 1681 – D ⌖ ThB XXXVI.

Witt, *James de* → **Wet**, *Jacob Jacobsz. de*

Witt, *Jan de* → **Witte**, *Jan de* (1715)

Witt, *Jerome Pennington* (Vollmer VI) → **DeWitt**, *Jerome Pennington*

Witt, *Joannes Emanuel Benedictus de* (Waller) → **Witte**, *Joannes Emanuel Benedictus de*

Witt, *Joannes Emanuel Benedictus de* (ThB XXXVI) → **Witte**, *Joannes Emanuel Benedictus de*

Witt, *Jørgen* → **Huidt**, *Jørgen*

Witt, *Joh. Adam* → **Witt**, *Adam*

Witt, *Joh. Andreas* → **Witt**, *Andreas*

Witt, *Joh. Philipp Hubert* → **Witt**, *Hubert*

Witt, *Johann* → **Witt**, *Hans*

Witt, *Johann (1735)*, wood sculptor, carver, * 1735 Rößel (Ost-Preußen)(?), l. about 1760 – RUS, D ⌖ ThB XXXVI.

Witt, *Johann (1834)*, master draughtsman, decorative painter, * 1834 Lübeck, † 1886 Zürich – D, CH ⌖ Brun III; ThB XXXVI.

Witt, *Johann (1910)*, wood sculptor, wood carver, * 7.10.1910 Riga – LV ⌖ Hagen.

Witt, *John Harrison* (Witt, John Henry), genre painter, portrait painter, * 18.5.1840 or 21.5.1840 Dublin (Indiana), † 13.9.1901 New York – USA ⌖ EAAm III; Falk; Groce/Wallace; ThB XXXVI.

Witt, *John Henry* (EAAm III; Falk; Groce/Wallace) → **Witt**, *John Harrison*

Witt, *Manuel de* → **Witte**, *Emanuel de*

Witt, *Martha*, painter, * 14.4.1900 Altona – D ⌖ Wolff-Thomsen.

Witt, *Mathijs Jozef Hubert Hendrik*, painter, graphic artist, * 17.4.1941 Amsterdam (Noord-Holland) – NL ⌖ Scheen II.

Witt, *Mathilde*, copyist, * 25.10.1880 Lübeck, l. 1911 – D ⌖ Wolff-Thomsen.

Witt, *Oskar*, sculptor, * 9.4.1892 Hamburg, l. before 1947 – D ⌖ ThB XXXVI.

Witt, *Paul de* → **Witte**, *Paul de*

Witt, *Peter* → **Huidt**, *Peter*

Witt, *Reinhold de*, genre painter, illustrator, * 29.10.1862 Ortelsburg, † 16.12.1932 Berlin – D ⌖ Ries; ThB XXXVI.

Witt, *Simeon de*, topographical draughtsman, master draughtsman, * 1756 Ulster County (New York), † 3.12.1834 Ithaca (New York) – USA ⌖ Brewington.

Witt, *Thies*, wood sculptor, f. 1603, l. 1614 – D ⌖ ThB XXXVI.

Witt-Hansen, *Karen*, landscape painter, flower painter, * 10.12.1876 Jebjerg, l. before 1961 – DK ⌖ Vollmer V.

Wittauer, *Christoph*, painter, f. 1691, l. 1692 – D ⌖ ThB XXXVI.

Wittber, *Alfred*, painter, illustrator, * 24.5.1896 Leipzig, † 11.1958 Leipzig – D ⌖ ThB XXXVI; Vollmer V.

Wittberg, *Joh. George* → **Wickberg**, *Joh. George*

Wittdorf, *Jürgen*, graphic artist, * 25.7.1932 Karlsruhe – D ⌖ Vollmer V.

Witte (Goldschmiede-Familie) (ThB XXXVI) → **Witte**, *August* (1840)

Witte (Goldschmiede-Familie) (ThB XXXVI) → **Witte**, *August* (1875)

Witte (Goldschmiede-Familie) (ThB XXXVI) → **Witte**, *August* (1909)

Witte (Goldschmiede-Familie) (ThB XXXVI) → **Witte**, *Bernhard*

Witte (1700) (Witte), cabinetmaker, f. about 1700 – D ⌖ ThB XXXVI.

Witte, *Ad* → **Witte**, *Adriaan Job*

Witte, *Adolph*, portrait painter, f. 1830 – D ⌖ ThB XXXVI.

Witte, *Adriaan Job*, painter, artisan, * 1.2.1923 Goes (Zeeland) – NL, F ⌖ Scheen II.

Witte, *Adrien de* (De Witte, Adrien; Witte, Adrien Lambert Jean de), etcher, still-life painter, genre painter, portrait painter, * 2.8.1850 Lüttich, † 1935 or 1936 Lüttich – B ⌖ DPB I; Pavière III.2; Schurr VII; ThB XXXVI.

Witte, *Adrien Lambert Jean de* (ThB XXXVI) → **Witte**, *Adrien de*

Witte, *Aldert* → **Witte**, *Aldert Maria*

Witte, *Aldert Maria*, book designer, * 27.10.1916 Grootebroek (Noord-Holland) – NL ⌖ Scheen II.

Witte, *August (1840)*, goldsmith, * 20.1.1840 Aachen, † 12.7.1883 Aachen – D ⌖ ThB XXXVI.

Witte, *August (1875)*, goldsmith, * 8.3.1875 Aachen, † 11.7.1908 Rosbach (Sieg) – NL, D ⌖ ThB XXXVI.

Witte, *August (1909)*, goldsmith, * 18.10.1909 Aachen – D ⌖ ThB XXXVI.

Witte, *Bernhard*, goldsmith, * 7.8.1868 Aachen, l. before 1947 – D ⌖ ThB XXXVI.

Witte, *C.*, porcelain painter (?), f. 1894 – D ⌖ Neuwirth II.

Witte, *Catharina de* → **Knibbergen**, *Catharina van*

Witte, *Christian Heinrich* (Feddersen) → **Witte**, *Christian Hinrich*

Witte, *Christian Hinrich* (Witte, Christian Heinrich), master draughtsman, * 16.8.1724 or 26.8.1724 Rendsburg, † 9.12.1779 Hamburg – D ⌖ Feddersen; Rump; ThB XXXVI.

Witte, *Cornelis de*, landscape painter, * Brügge (West-Vlaanderen)(?), f. about 1574 – B, I ⌖ Scheen II.

Witte, *Curt* (Witte, Kurt), painter, * 7.9.1882 Schlüsselburg (Weser), † 1959 Hannover-Buchholz – D ⌖ ThB XXXVI; Vollmer V.

Witte, *Elias de* → **Candido**, *Elia*

Witte, *Emanuel de*, landscape painter, marine painter, * about 1617 Alkmaar, † 1692 or 1691 or 1692 Amsterdam – NL ⌖ Bernt III; DA XXXIII; ELU IV; ThB XXXVI.

Witte, *Ferdinand Emanuel de* → **Witte**, *Ferdinand Emanuel*

Witte, *Ferdinand Emanuel*, painter, * Stralsund (?), f. about 1824, l. 1830 – D ⌖ ThB XXXVI.

Witte, *Franz*, painter, * 1927 Düsseldorf – D ⌖ KüNRW VI.

Witte, *Franz Adolph* → Witte, *Adolph*

Witte, *Franz Karl*, master draughtsman, lithographer, f. 1845 – D ㅁ Merlo.

Witte, *Frederik Willem*, painter, ceramist, * 8.1.1920 Amsterdam (Noord-Holland) – NL, F ㅁ Scheen II (Nachtr.).

Witte, *Frido*, landscape painter, etcher, architect, artisan, * 22.2.1881 Schneverdingen, † 1965 Soltau – D ㅁ Jansa; Münchner Maler VI; ThB XXXVI; Vollmer V.

Witte, *Friedrich* → Witte, *Frido*

Witte, *Gaspar de (1624)* (De Witte, Gaspar (1624); Witte, Gaspard de), landscape painter, * before 5.10.1624 or about 1624 Antwerpen, † 20.3.1681 Antwerpen – B, I, F, NL ㅁ Bernt III; DPB I; ThB XXXVI.

Witte, *Gaspard de* (Bernt III) → Witte, *Gaspar de (1624)*

Witte, *Ghiselin de*, painter, * Gent, f. 1470, l. 1478 – B, NL ㅁ ThB XXXVI.

Witte, *Gillis de*, sculptor, stonemason, * Gent (Oost-Vlaanderen), f. about 1576 – B ㅁ ThB XXXVI.

Witte, *Gontran de*, painter, caricaturist, landscape artist, * Dauphiné, f. 1910, † about 1914 or 1918 Verdun – F, CDN ㅁ Karel.

Witte, *Gonzalve de*, portrait painter, landscape painter, pastellist, f. before 1934 – F ㅁ Edouard-Joseph III.

Witte, *Hartwig*, painter, * 1940 Berlin – D ㅁ Wietek.

Witte, *I. O.*, artist, * 19.3.1896 Chicago, l. 1930 – USA ㅁ Hughes.

Witte, *J. A.*, still-life painter, f. 1601 – NL ㅁ Pavière I; ThB XXXVI.

Witte, *Jacob Eduard*, architect, f. 1761, l. 1777 – NL ㅁ DA XXXIII; ThB XXXVI.

Witte, *Jakob* → Witt, *Jakob*

Witte, *Jan de (1535)* (De Witte, Jan (1535)), painter, * about 1535 Brüssel(?), † 1596 Frankenthal (Pfalz) – B, D, NL ㅁ DPB I; ThB XXXVI.

Witte, *Jan de (1715)* (Vitt, Jan de), architect, * 26.2.1716, † 22.12.1785 or 24.12.1785 Kamenez-Podolski – PL, UA ㅁ SchU; ThB XXXVI.

Witte, *Jan Eduard* → Witte, *Jacob Eduard*

Witte, *Jasper de* → Witte, *Gaspar de (1624)*

Witte, *Joannes Emanuel Benedictus de* (Witt, Joannes Emanuel Benedictus de; Witt, Joannes Emanuel Benedictus), master draughtsman, lithographer(?), painter, * 13.5.1821 Den Haag (Zuid-Holland), † 22.12.1893 Utrecht (Utrecht) – NL ㅁ Scheen II; ThB XXXVI; Waller.

Witte, *Johann von der* (1470) → Wiedt, *Johann von der*

Witte, *Johann (1502)*, painter, f. 1502, † 1508 – D ㅁ Rump.

Witte, *Johann de (1790)*, architect, * 17.10.1790 or 29.10.1790 Riga, † 1854 Charkow – LV, UA ㅁ ThB XXXVI.

Witte, *Johann Jacob* (Witte, Johann Jakob), painter, * 11.9.1816 Bremen, † 6.1.1894 Bremen – D ㅁ Feddersen; ThB XXXVI.

Witte, *Johann Jakob* (Feddersen) → Witte, *Johann Jacob*

Witte, *Joseph de*, painter, f. 1679, l. 1694 – F ㅁ Audin/Vial II.

Witte, *Karin*, painter, * 2.2.1939 Hamburg – D ㅁ Wolff-Thomsen.

Witte, *Kurt* (Vollmer V) → Witte, *Curt*

Witte, *L. de* (De Witte, L.), painter, f. 1737 – NL ㅁ DPB I; ThB XXXVI.

Witte, *Laurent de*, painter, f. 1464, l. 1482 – B, NL ㅁ ThB XXXVI.

Witte, *Lievin de* (De Witte, Liévin), miniature painter, master draughtsman, illustrator, * about 1503 or about 1513 Gent, † after 4.2.1578 – B ㅁ DA XXXIII; DPB I; ThB XXXVI.

Witte, *Ludolf*, sculptor, f. 23.10.1631, † 1649 or 1650 – D ㅁ ThB XXXVI.

Witte, *Manuel de* → Witte, *Emanuel de*

Witte, *Martha*, painter, f. before 1927 – USA ㅁ Hughes.

Witte, *Marthe de* (De Witte, Marthe), landscape painter, portrait painter, * 1893 Beernem, † 1976 – B ㅁ DPB I.

Witte, *Monika*, painter, * 1941 Königsberg – D ㅁ Wietek.

Witte, *Paul de*, sculptor, * about 1508, † 1538 Rom – I ㅁ ThB XXXVI.

Witte, *Philippe* (DPB II) → Witte, *Philippe de*

Witte, *Philippe de* (De Witte, Philippe; Witte, Philippe), painter, * 28.7.1802 Moorslede, † 13.5.1876 Kortrijk – B ㅁ DPB I; DPB II; ThB XXXVI.

Witte, *Pieter de* → Candid, *Peter*

Witte, *Pieter de (1586)* (De Witte, Pieter (1); Witte, Pieter de (1)), painter, * 1586 Antwerpen, † 1651 Antwerpen – B, NL ㅁ DPB I; ThB XXXVI.

Witte, *Pieter de (1617)* (De Witte, Pieter (2); Witte, Pieter de (2)), landscape painter, * 29.9.1617 Antwerpen, † 15.7.1667 Antwerpen – B, NL ㅁ DPB I.

Witte, *Robert Bernhard*, architect, * 29.10.1881 Aachen, l. before 1947 – D ㅁ ThB XXXVI.

Witte, *Theodor von*, painter, master draughtsman, * 24.2.1919 Windau (Kurland) – LV ㅁ Hagen; ThB XXXVI.

Witte-Lenoir, *Heinz*, painter, * 17.2.1880 Oldenburg or Hude-Lintel, † 17.2.1961 Oldenburg – D ㅁ Vollmer V; Vollmer VI; Wietek.

Wittebol, master draughtsman, f. before 1900 – ZA ㅁ Gordon-Brown.

Wittek, *Irene* → Grubbauer, *Irene*

Wittek, *Jan Christian* → Witek, *Jan Christian*

Wittek, *Johanna von* (Fuchs Maler 19.Jh. IV; ThB XXXVI) → Schuster-Wittek, *Johanna von*

Wittek, *Oskar*, architect, * 18.5.1906 Jägerndorf – CZ, D ㅁ ArchAKL.

Wittek, *Robert von Salzberg* (Fuchs Maler 19.Jh. Erg.-Bd II) → Wittek von Saltzberg, *Robert*

Wittek von Saltzberg, *Robert* (Wittek, Robert von Salzberg), master draughtsman, landscape painter, still-life painter, * 23.4.1856 Teplitz, † 11.11.1936 Salzburg – D, A ㅁ Fuchs Maler 19.Jh. Erg.-Bd II; Fuchs Maler 19.Jh. IV; ThB XXXVI.

Wittekind, *Franz-Josef Maria*, ceramist, * 1956 Kelkheim – D ㅁ WWCCA.

Wittekop, *Hinrich*, cabinetmaker, wood sculptor, f. 1613, † 1627(?) – D ㅁ ThB XXXVI.

Wittel, *Gaspar van* (Bernt III; Bernt V) → Wittel, *Gaspar Adriaensz van*

Wittel, *Gaspar Adriaensz van* (Wittel, Gaspar van; Vanvitelli, Gaspare; Van Wittel, Gaspar), architectural painter, master draughtsman, * 1652 or 1653 Amersfoort, † 13.9.1736 Rom – NL, I ㅁ Bernt III; Bernt V; DA XXXIII; DEB XI; PittItalSettec; ThB XXXVI.

Witteman, *Nico* → Witteman, *Nicolas Adrianus Franciscus*

Witteman, *Nicolas Adrianus Franciscus*, goldsmith, jewellery designer, sculptor, medalist, enamel artist, artisan, * 4.10.1900 Nieuwendam (Noord-Holland) – NL, D, S, E ㅁ Scheen II.

Wittemann, *Georg*, painter, * 15.7.1811 Geisenheim, † 28.10.1899 Frankfurt (Main) – D ㅁ ThB XXXVI.

Wittemann, *Hans*, carpenter, f. 1593, l. 1594 – D ㅁ ThB XXXVI.

Witten, *Hans (1462)* (Witten, Hans), wood sculptor, carver, painter(?), f. 1462, † after 1522 – D ㅁ ELU IV; ThB XXXVI.

Witten, *Johann*, goldsmith, f. 1679, l. 1691 – D ㅁ Focke.

Witten von Köln, *Hans* → Witten, *Hans (1462)*

Wittenau, *Johann von* (Freiherr) → Dubsky, *Johann*

Wittenbecher, *Curt*, painter, graphic artist, * 1.8.1901 Magdeburg – D ㅁ ThB XXXVI; Vollmer V.

Wittenbeeker, *Christiaan*, stucco worker, f. about 1726 – NL ㅁ ThB XXXVI.

Wittenber, *Jan*, painter, f. 1925 – USA ㅁ Falk.

Wittenberg, *Georg* → Wittenberger, *Georg*

Wittenberg, *Jan* (ThB XXXVI; Vollmer V) → Wittenberg, *Jan Hendrik Willem*

Wittenberg, *Jan Hendrik Willem* (Wittenberg, Jan), painter, woodcutter, lithographer, master draughtsman, * 30.1.1886 Den Haag (Zuid-Holland), † 19.9.1963 Ede (Gelderland) – NL, P ㅁ Mak van Waay; Scheen II; ThB XXXVI; Vollmer V; Waller.

Wittenberg, *Theodore C.*, artist, * about 1820 New York State, l. 1860 – USA ㅁ Groce/Wallace.

Wittenberger, *Georg*, sculptor, * about 1550 Torgau, † 26.6.1604 Torgau – D ㅁ ThB XXXVI.

Wittenbergk, *Georg* → Wittenberger, *Georg*

Wittenbergová, *R. L.*, painter, artisan, f. 1932 – SK ㅁ Toman II.

Wittenborg, *Gerd*, goldsmith, f. 1476, † before 1517 – D ㅁ ThB XXXVI.

Wittenbroeck, *Matheus Moysesz van*, copper engraver, † before 29.9.1660 – NL ㅁ Waller.

Witteney, *Adam*, mason, f. 1349, l. 1355 – GB ㅁ Harvey.

Witteneye, *Thomas of* → Thomas of Witney

Wittenhorst, *Martinus de* → Wittenhorst, *Martinus*

Wittenhorst, *Martinus*, painter, f. 1648, l. 1664 – NL ㅁ ThB XXXVI.

Wittenmann, *André-Joseph*, engraver, * 3.6.1871 Colmar, l. 1891 – F ㅁ Bauer/Carpentier VI.

Wittenrood, *Hermanus Gerardus*, landscape painter, watercolourist, master draughtsman, * 16.8.1902 Palembang (Sumatra) – RI, NL ㅁ Scheen II.

Wittenstein, *Bruno*, painter, graphic artist, * 17.9.1876 Hamm (Westfalen) – D ㅁ ThB XXXVI.

Wittensz, *Ruedolf,* architect, f. 1639 – NL
⊐ ThB XXXVI.

Witter, *Anna,* flower painter, sculptor,
* 14.3.1884 Slagelse, † 30.11.1938
Kopenhagen – DK ⊐ ThB XXXVI;
Vollmer V.

Witter, *Arthur R.,* landscape painter,
f. 1884, l. 1895 – GB ⊐ Johnson II;
Wood.

Witter, *Ella M.,* painter, f. 1924 – USA
⊐ Falk.

Witter, *W. G.,* painter, f. 1855, l. 1889
– GB ⊐ Wood.

Witters, *Cornelis* → **Witters,** *Cornelis*
Willebrordus Josephus

Witters, *Cornelis Willebrordus Josephus,*
painter, master draughtsman, mosaicist,
* 27.4.1899 Den Haag (Zuid-Holland),
l. before 1970 – NL ⊐ Scheen II.

Witters, *Nell,* painter, illustrator, artisan,
designer, graphic artist, * Grand Rapids
(Michigan), f. 1919 – USA ⊐ Falk.

Witterstätter, *Paul,* painter, * 25.8.1892
Oppenheim, l. before 1947 – D
⊐ ThB XXXVI.

Witterwulghe, *Joseph,* sculptor, painter,
* 1883 Brüssel, † 1967 Uccle (Brüssel)
– B ⊐ DPB II; Vollmer V.

Wittet, *George,* architect, * 1877 or 1879
or 1880, † before 17.9.1926 – GB
⊐ DA XXXIII; DBA; Gray.

Witteveen, *Maria Mathilde,* watercolourist,
master draughtsman, etcher, linocut artist,
* 19.9.1924 Rotterdam (Zuid-Holland)
– NL ⊐ Scheen II; Scheen II (Nachtr.).

Witteveen, *Marie,* portrait painter, still-
life painter, watercolourist, master
draughtsman, * 24.5.1917 Enschede
(Overijssel) – NL ⊐ Scheen II.

Witteveen, *Pieter,* marine painter, master
draughtsman, * about 13.11.1878
Hallum (Friesland), l. before 1970 –
NL ⊐ Scheen II.

Witteveen, *Reinera Maria,* painter,
* 6.10.1936 Denekamp (Overijssel)
– NL ⊐ Scheen II.

Wittevrongel, *A. of Alex* →
Wittevronghel, *Alexander Josephus*
Thomas

Wittevrongel, *Roger,* painter, graphic
artist, master draughtsman, * 1933
Blankenberghe – B ⊐ DPB II.

Wittevronghel, *Alexander Josephus*
Thomas, landscape painter, * 13.10.1824
Antwerpen, † 6.11.1901 Leeuwarden
(Friesland) – B, NL ⊐ Scheen II.

Wittfoedt, *Asmus,* artisan, f. 1627, † 1667
Lübeck – D ⊐ ThB XXXVI.

Wittfoht, *Jochim (1640)* (Wittfoht, Jochim
(1)), artisan, f. 1640, † 1653 Lübeck
– D ⊐ ThB XXXVI.

Wittfooth, *Agnes Johanna,* painter,
sculptor, * 12.6.1872 Töfsala, l. before
1926 – SF ⊐ Nordström.

Wittgenstein, *Louis,* painter, graphic artist,
* 30.11.1941 New York – USA, A
⊐ Fuchs Maler 20.Jh. IV; List.

Wittgenstein, *Ludwig Josef Johann,*
architect, * 26.4.1889 Wien, † 29.4.1951
Cambridge – A, GB ⊐ DA XXXIII.

Wittgenstein-Berleburg, *Wolfgang zu*
(Prinz) (ThB XXXVI) → **Wittgenstein-**
Berleburg, *Wolfgang* (Prinz)

Wittgenstein-Berleburg, *Wolfgang (Prinz)*
(Wittgenstein-Berleburg, Wolfgang zu
(Prinz)), sculptor, * 13.3.1887 Berleburg,
l. before 1961 – D ⊐ ThB XXXVI;
Vollmer V.

Wittgren, *Karl,* painter, * about 1850,
† about 1920 Vetlanda or Värnamo – S
⊐ SvKL V.

Witthalm, *Benedikt* → **Withalm,** *Benedikt*

Witthalm, *János,* figure painter, landscape
painter, * 24.4.1889 Fonyód, l. 1914
– H ⊐ MagyFestAdat; ThB XXXVI.

Witthalm, *Johann* → **Witthalm,** *János*

Witthauer, *J. C.,* painter, f. about 1693
– D ⊐ ThB XXXVI.

Witthauer, *Max,* sculptor, * 6.5.1894
Bayreuth, † 6.3.1948 Schnabelwald – D
⊐ Sitzmann; ThB XXXVI.

Witthöft, *Joh. Wilhelm Friedrich* →
Witthöft, *Wilhelm*

Witthöft, *Wilhelm,* etcher, copper engraver,
steel engraver, * 11.8.1816 Stralsund,
† 24.7.1874 Berlin – D ⊐ ThB XXXVI.

Witthoff, *A.* (Witthoff, Anton), painter,
* about 1800 Aachen, † 14.6.1866
Koblenz – D ⊐ Brauksiepe;
ThB XXXVI.

Witthoff, *Anton* (Brauksiepe) → **Witthoff,**
A.

Witthuhn, *Karl,* glass painter, * 3.7.1869
Güntersen – D ⊐ ThB XXXVI.

Wittiber, *Nicolaus* → **Wittwer,** *Nicolaus*

Wittich, painter, * about 1820 Burgk,
l. about 1845 – D ⊐ ThB XXXVI.

Wittich, *Bartholomäus* → **Wittig,**
Bartholomäus

Wittich, *Bartholome* → **Wittig,**
Bartholomäus

Wittich, *C. H.,* painter, f. 1801 – D
⊐ ThB XXXVI.

Wittich, *Caspar,* painter, f. 1518, l. 1532
– D, PL ⊐ ThB XXXVI.

Wittich, *Hans,* goldsmith, f. 1528, l. 1532
– D ⊐ Zülch.

Wittich, *Hans Melchior,* sculptor,
* Worms (?), f. 1607 – D
⊐ ThB XXXVI.

Wittich, *Heinrich,* painter, * 10.12.1816
Berlin, † 9.4.1887 Berlin – D
⊐ ThB XXXVI.

Wittich, *J. H.,* painter, f. before 1939
– USA ⊐ Hughes.

Wittich, *Jan,* painter, f. 1657 – SK
⊐ Toman II.

Wittich, *Johann Christian* (Senior) →
Wittig, *Johann Christian* (1714)

Wittich, *Johann Gerhardt,* porcelain artist,
f. 1710, l. 1739 – D ⊐ Rückert.

Wittich, *Johann Gottfried* → **Wittig,**
Johann Gottfried

Wittich, *Johann Gotthelf* → **Wittig,**
Johann Gotthelf

Wittich, *Johann Noa,* form cutter, f. 1673
– D ⊐ ThB XXXVI.

Wittich, *Ludwig Heinrich* → **Wittich,**
Heinrich

Wittich, *Ludwig Wilhelm,* master
draughtsman, painter, etcher, f. 1823,
† 17.4.1832 – D ⊐ ThB XXXVI.

Wittich, *Ulrich,* wood sculptor, carver,
f. about 1434 – D ⊐ Sitzmann;
ThB XXXVI.

Wittich, *Ute,* photographer, graphic artist,
photomontage artist, * 1942 Gießen – D
⊐ BildKueFfm.

Wittich-Eperjesi, *Karl* → **Wittich-**
Eperjesi, *Károly*

Wittich-Eperjesi, *Károly,*
watercolourist, portrait miniaturist,
* 18.7.1872 Filkeháza, l. 1894 – H
⊐ MagyFestAdat; ThB XXXVI.

Wittich-Großkurth, *Ulli,* ceramist,
* 17.6.1932 Jena – D ⊐ WWCCA.

Wittig, *Arnd,* sculptor, * 1921 – D
⊐ Vollmer V.

Wittig, *Arthur (1893)* (Wittig, Artur),
painter, graphic artist, * 27.9.1893
Nürnberg, l. before 1961 – D
⊐ ThB XXXVI; Vollmer V.

Wittig, *Arthur (1894),* painter, * 1894
Düsseldorf, l. before 1961 – D
⊐ Vollmer V.

Wittig, *Artur* (ThB XXXVI) → **Wittig,**
Arthur (1893)

Wittig, *August (1823),* sculptor,
* 23.3.1823 Meißen, † 20.2.1893
Düsseldorf – D, I ⊐ DA XXXIII;
ThB XXXVI.

Wittig, *August (1877),* porcelain painter (?),
f. 1877, l. 1907 – D ⊐ Neuwirth II.

Wittig, *August (1881),* wood sculptor,
* 14.5.1881 Neurode (Schlesien),
l. before 1961 – D, PL ⊐ ThB XXXVI;
Vollmer V.

Wittig, *Bartholomäus,* master draughtsman,
painter, * about 1610 (?) or about
1613 Breslau (?) or Oels (?), † 3.1684
Nürnberg – D ⊐ ThB XXXVI.

Wittig, *Bartholome* → **Wittig,**
Bartholomäus

Wittig, *Bartholomeus* → **Wittig,**
Bartholomäus

Wittig, *Carl,* painter, * 18.8.1898 Döbeln,
l. before 1961 – D ⊐ Vollmer V.

Wittig, *Christian Friedrich,* ceramist,
* 1715 Torgau, † 10.3.1776 Meißen – D
⊐ Rückert.

Wittig, *Edward,* sculptor, * 1877 (?)
or 1879 or 21.9.1879 or 22.9.1879
Warschau, † 3.3.1941 Warschau – PL
⊐ DA XXXIII; ELU IV; ThB XXXVI;
Vollmer V.

Wittig, *Friedrich* (Ries) → **Wittig,**
Friedrich Wilhelm

Wittig, *Friedrich Wilhelm* (Wittig,
Friedrich), history painter, master
draughtsman, wood sculptor,
illustrator, * 26.5.1854 Hannoversch-
Münden, l. 1912 – D ⊐ Jansa; Ries;
ThB XXXVI.

Wittig, *Fritz Richard,* graphic artist, glass
painter, * 1904 Ellefeld (Vogtland),
† 1985 Sandkrug – D ⊐ Wietek.

Wittig, *Grete,* painter, maker of knotted
carpets, * 1907 Emmerich – D
⊐ KüNRW IV.

Wittig, *Gustav,* painter, * 22.6.1867
Glogau, l. 1918 – D ⊐ ThB XXXVI.

Wittig, *Hans (1528)* (Wittig, Hans (1)),
maker of silverwork, f. 1528, l. 1547 (?)
Nürnberg (?) – D ⊐ Kat. Nürnberg.

Wittig, *Hans (1962)* (Wittig, Hans (2)),
painter, f. 1962 – D ⊐ Wietek.

Wittig, *Hermann (1819),* sculptor,
* 26.5.1819 Berlin, † 10.8.1891 Berlin
– D ⊐ ThB XXXVI.

Wittig, *Hermann (1852),* medalist, sculptor,
* about 1852 Jauer (Schlesien), † about
1889 Rom – A, I, D ⊐ ThB XXXVI.

Wittig, *Johann Christian (1714)* (Wittig,
Johann Christian (Senior)), porcelain
former, repairer, painter, * 1714 or 1716
Meißen or Dresden, † 27.4.1768 Meißen
– D ⊐ Rückert.

Wittig, *Johann Christian (1750)* (Wittig,
Johann Christian (Junior)), porcelain
artist, f. 1750, l. 1794 – D ⊐ Rückert.

Wittig, *Johann Gottfried,* porcelain painter
who specializes in an Indian decorative
pattern, * 6.11.1725 Meißen, † 16.2.1785
Meißen – D ⊐ Rückert.

Wittig, *Johann Gotthelf,* blue porcelain
underglazier, * about 1728, † 15.12.1756
Meißen – D ⊐ Rückert.

Wittig, *Michael,* sculptor, * Lüben
(Schlesien) (?), f. 1587, † 1595 Breslau
– PL ⊐ ThB XXXVI.

Wittig, *Otto,* architect, * 9.11.1859
Fraustadt (Posen), l. after 1918 – D
⊐ ThB XXXVI.

Wittig, *Paul (1680)*, master draughtsman, f. 1680 – D ⊐ ThB XXXVI.

Wittig, *Paul (1853)*, architect, master draughtsman, * 7.3.1853, l. 1933 – D ⊐ ThB XXXVI.

Wittig, *Rudolf*, sculptor, * 10.10.1900 Warnsdorf – D, CZ ⊐ Vollmer V.

Wittig, *Werner*, graphic artist, * 25.10.1930 Chemnitz – D ⊐ Vollmer V.

Wittig, *Wilhelm*, porcelain painter, f. 5.1.1886, l. 1891 – D ⊐ Neuwirth II.

Wittig, *Willy*, watercolourist, illustrator, * 26.4.1902 Chemnitz – D ⊐ Vollmer V.

Wittig, *Willy H.*, commercial artist, f. before 1910 – D ⊐ Ries.

Wittig-Keyser, *Lucie Pauline*, fruit painter, flower painter, landscape painter, * 9.12.1873 Amsterdam, l. before 1961 – NL ⊐ Mak van Waay; Vollmer V.

Wittig von der Weser, *Friedrich* → **Wittig,** *Friedrich Wilhelm*

Wittig von der Weser, *Friedrich Wilhelm* → **Wittig,** *Friedrich Wilhelm*

Wittig-Wimmer, *Emma*, cartoonist, * 1866 Bad Salzungen, l. before 1897 – D ⊐ Ries.

Wittmann, *Friedrich*, painter, * about 1666, l. 1703 – D, I ⊐ ThB XXXVI.

Wittmer, *Johann Michael* → **Wittmer,** *Johann Michael (1802)*

Wittin, *Ernst*, painter, * 17.9.1912 Berlin – S ⊐ SvKL V.

Wittinck, *Johannes*, painter, f. 1626 – NL ⊐ ThB XXXVI.

Wittine, *Gabriel*, stonemason, stucco worker, f. 1685, l. 1686 – A ⊐ ThB XXXVI.

Wittine, *Johann Peter*, stucco worker, f. 1668, l. 1707 – A ⊐ ThB XXXVI.

Witting, smith, f. 1778 – A ⊐ ThB XXXVI.

Witting, *Bartholomäus* → **Wittig,** *Bartholomäus*

Witting, *Christoffer Georg*, master draughtsman, * 25.11.1655 Livland, † 8.2.1739 Fjärås – S ⊐ SvKL V.

Witting, *Claes* → **Witting,** *Claes Reinhold Georg Joachim*

Witting, *Claes Reinhold Georg Joachim*, painter, * 23.2.1921 Bjurbäck – S ⊐ SvKL V.

Witting, *Emil*, landscape painter, * 1.10.1886 Peitschendorf (Ost-Preußen), l. before 1961 – D ⊐ Vollmer V.

Witting, *Georg* → **Witting,** *Christoffer Georg*

Witting, *Gustaf*, sculptor, * about 1788, † 1.5.1830 Stockholm – S ⊐ SvKL V.

Witting, *Joachim*, goldsmith, * about 1594, † 1677 Reval – EW ⊐ ThB XXXVI.

Witting, *Johannes Philippus Wilhelm*, painter, * 24.7.1904 Den Haag (Zuid-Holland) – NL, RI ⊐ Scheen II.

Witting, *Teodoro Guglielmo*, aquatintist, landscape painter, * about 1793 Frankfurt (Main), † about 1860 Neapel – I, D ⊐ PittItalOttoc; ThB XXXVI.

Witting, *Ursula*, ceramist, * 1952 – D ⊐ WWCCA.

Witting, *Verner*, commercial artist, caricaturist, illustrator, * 1926 – DK ⊐ Vollmer V.

Witting, *Walther* (Ries) → **Witting,** *Walther Günther Julian*

Witting, *Walther Günther Julian* (Witting, Walther), painter, illustrator, lithographer, artisan, * 21.9.1864 Dresden, † 21.4.1940 Dresden (?) – D ⊐ Jansa; Ries; ThB XXXVI.

Wittini, *Gabriel* → **Wittine,** *Gabriel*

Wittini, *Johann Peter* → **Bettini,** *Peter*

Wittini, *Peter* → **Bettini,** *Peter*

Wittkamp, *Arnold* → **Wittkamp,** *Bernard Hendrik Arnold*

Wittkamp, *Bernard Hendrik Arnold*, painter, * 17.9.1827 Riesenbeck, † 25.2.1900 Rotterdam (Zuid-Holland) – D, NL, B ⊐ Scheen II.

Wittkamp, *Bernhard* → **Wittkamp,** *Johan Bernhard*

Wittkamp, *Jan Bapt.* → **Wittkamp,** *Johan Bernhard*

Wittkamp, *Johan Bernard* (Scheen II) → **Wittkamp,** *Johan Bernhard*

Wittkamp, *Johan Bernhard* (Wittkamp, Johann Bernard; Wittkamp, Johan Bernard; Wittkmap, Johann Bernhard), etcher, master draughtsman, watercolourist, * 29.9.1820 Riesenbeck, † about 15.6.1885 Antwerpen – D, B, NL ⊐ Scheen II; ThB XXXVI; Waller.

Wittkamp, *Johann Bernard* (Waller) → **Wittkamp,** *Johan Bernhard*

Wittkampf, *Rudolf*, landscape painter, marine painter, * 27.2.1881 Münster (Westfalen), l. before 1961 – D ⊐ ThB XXXVI; Vollmer V.

Wittke, *Hildburg*, ceramist, * 1955 Ettlingen – D ⊐ WWCCA.

Wittkmap, *Johann Bernhard* (ThB XXXVI) → **Wittkamp,** *Johan Bernhard*

Wittkop, *Carl (1709)*, painter, f. 1709, † 20.12.1735 Hamburg – D ⊐ Rump.

Wittkop, *Carl (1741)*, painter, f. 1741, † 1768 Holstein – D ⊐ Rump.

Wittkopf (Goldschmiede-Familie) (ThB XXXVI) → **Wittkopf,** *Hindrich (1688)*

Wittkopf (Goldschmiede-Familie) (ThB XXXVI) → **Wittkopf,** *Hindrich (1745)*

Wittkopf (Goldschmiede-Familie) (ThB XXXVI) → **Wittkopf,** *Rudolph*

Wittkopf, *Henrik* (SvKL V) → **Wittkopf,** *Hindrich (1688)*

Wittkopf, *Hindrich (1688)* (Wittkopf, Henrik), goldsmith, silversmith, * before 11.4.1688 Stockholm, † 6.4.1756 Stockholm – S ⊐ SvKL V; ThB XXXVI.

Wittkopf, *Hindrich (1745)*, goldsmith, f. 1745, † 1777 – S ⊐ ThB XXXVI.

Wittkopf, *Rudolf* (SvKL V) → **Wittkopf,** *Rudolph*

Wittkopf, *Rudolph* (Wittkopf, Rudolf), goldsmith, silversmith, * Stade, f. 1687, † 18.4.1722 Stockholm – S ⊐ SvKL V; ThB XXXVI.

Wittkopf, *Wigomar*, graphic artist, commercial artist, * 25.7.1927 Bornreihe (Bremen) – D ⊐ Vollmer VI.

Wittkower, *Werner Joseph*, interior designer, * 12.5.1903 Berlin – IL ⊐ ArchAKL.

Wittkugel, *Klaus*, poster artist, photographer, * 17.10.1910 Kiel – D ⊐ Krichbaum; Vollmer V.

Wittler, *Arrigo* (Wietek) → **Wittler,** *Heinz*

Wittler, *Heinrich* → **Wittler,** *Heinz*

Wittler, *Heinz* (Wittler, Arrigo), painter, graphic artist, master draughtsman, * 1918 Heeren (Westfalen) – D ⊐ Nagel; Vollmer V; Wietek.

Wittlich, *Josef*, painter, * 26.2.1903 Glattbeck or Gladbach (Neuwied), † 21.9.1982 Höhr-Grenzhausen – D ⊐ Brauksiepe; Jakovsky.

Wittlin, *Alois E.*, landscape painter, portrait painter, * 1903 Basel – CH ⊐ ThB XXXVI; Vollmer V.

Wittmaack, *Arthur*, architect, * 2.6.1878 Malmö, l. before 1961 – DK, S ⊐ ThB XXXVI; Vollmer V.

Wittmaack, *Johann Heinrich*, painter, lithographer, * 1822 Kiel (?), l. after 1855 – D, RUS, GB, F, DK, N ⊐ ThB XXXVI.

Wittmack, *C. Heinz*, graphic artist, poster artist, * 20.4.1909 Aachen – D ⊐ Vollmer V.

Wittmack, *Edgar Franklin*, painter, illustrator, * 1894 New York, † 26.4.1956 New York – USA ⊐ Falk; Samuels.

Wittmann, smith, f. 1729, l. 1730 – D ⊐ ThB XXXVI.

Wittmann, *August* (Wittmann, Auguste), portrait painter, lithographer, * Straßburg (?), f. before 1838, † 1841 München – F, D ⊐ Bauer/Carpentier VI; ThB XXXVI.

Wittmann, *Auguste* (Bauer/Carpentier VI) → **Wittmann,** *August*

Wittmann, *Caspar*, mason, f. 23.11.1723 – D ⊐ Sitzmann.

Wittmann, *Charles*, painter of interiors, landscape painter, * 1874 or 1876 Rupt-sur-Moselle, † 1953 – F ⊐ Bénézit; Schurr II; ThB XXXVI; Vollmer V.

Wittmann, *Christel*, wood carver, f. before 1934 – D ⊐ Vollmer VI.

Wittmann, *Dietrich*, painter, * Eiderstedt (?), f. 1631, † before 10.1.1651 Husum – D ⊐ Feddersen; ThB XXXVI.

Wittmann, *Ernest*, sculptor, genre painter, * 25.9.1846 Saarunion or Bas-Rhin, † 10.5.1921 Rupt-sur-Moselle – F ⊐ Bauer/Carpentier VI; Kjellberg Bronzes; Schurr V; ThB XXXVI.

Wittmann, *Eugen* → **Wittmann,** *Jenö*

Wittmann, *Felix*, painter, * about 1744 Prag – CZ ⊐ ThB XXXVI.

Wittmann, *Franz*, sculptor, f. 1751, l. 1771 – A ⊐ ThB XXXVI.

Wittmann, *Hans (1514)* (Wittmann, Hans), stonemason, carpenter, * Pforzheim (?), f. 1514, l. 1522 – D ⊐ Sitzmann; ThB XXXVI.

Wittmann, *Hans (1675)*, goldsmith, f. 1675, l. 1715 – PL ⊐ ThB XXXVI.

Wittmann, *Hans Georg*, painter, f. 1737 – D ⊐ ThB XXXVI.

Wittmann, *Hubert*, figure painter, landscape painter, * 1923 Burghausen – D ⊐ Vollmer V.

Wittmann, *Jenö*, painter, sculptor, * 11.10.1885 Budapest – H ⊐ ThB XXXVI.

Wittmann, *Joh. Franz* → **Wittmann,** *Franz*

Wittmann, *Johann Georg*, painter, * 27.5.1715 Bodenmais, † 1771 – D ⊐ Markmiller.

Wittmann, *Johann Kaspar*, architect, * 21.7.1690 Einöde Beham, † 15.4.1725 Bamberg – D ⊐ Sitzmann; ThB XXXVI.

Wittmann, *Johann Leonhard*, goldsmith, jeweller, * 1824 Augsburg, † 1855 – D ⊐ Seling III.

Wittmann, *Johannes* → **Widtmann,** *Johannes*

Wittmann, *Josef*, sculptor, * 15.12.1889 München, l. before 1961 – D ⊐ Vollmer V.

Wittmann, *Joseph*, crystal artist,
* 12.7.1865 Lyon, † 8.2.1901 Lyon
– F ▭ Audin/Vial II.
Wittmann, *Joseph Matthias*, painter,
* 22.4.1753, † 17.10.1823 – D
▭ Markmiller.
Wittmann, *Karin*, ceramist, * 22.3.1964
Neustadt (Weinstraße) – D ▭ WWCCA.
Wittmann, *Karoline*, painter, * 1913
München, † 1978 – D ▭ Vollmer V.
Wittmann, *Leopold*, goldsmith, f. 1886,
l. 1916 – SK ▭ ArchAKL.
Wittmann, *Ludvig*, goldsmith, designer,
* 31.5.1877 München, l. 1938 – D, N
▭ NKL IV.
Wittmann, *Ludwig*, painter, f. 1806,
l. 1812 – D ▭ ThB XXXVI.
Wittmann, *M. Kr.*, sculptor, f. 1586 – CZ
▭ Toman II.
Wittmann, *Nikodem* → *Wiedemann*,
Nikodem
Wittmann, *Richard*, painter, commercial
artist, * 21.2.1879 Coburg, † 1950
Coburg – D ▭ Vollmer V.
Wittmann, *Thea*, flower painter, illustrator,
* 21.3.1876 Walburg, † 29.1.1918
München – D ▭ Ries; ThB XXXVI.
Wittmann, *Wolfgang Wilhelm von*, master
draughtsman, f. 1679, † 19.8.1727 – D
▭ Merlo; ThB XXXVI.
Wittmann-Bauer, *Ursula*, painter,
graphic artist, * 1935 Memmingen –
D ▭ Nagel.
Wittmann-Mettler, *Vérène* → *Mettler*,
Vérène
Wittmer (Maler-Familie) (ThB XXXVI) →
Wittmer, *Johann Michael* (1773)
Wittmer (Maler-Familie) (ThB XXXVI) →
Wittmer, *Johann Michael* (1802)
Wittmer (Maler-Familie) (ThB XXXVI) →
Wittmer, *Johann Michael Cassian*
Wittmer (Maler-Familie) (ThB XXXVI) →
Wittmer, *Joseph*
Wittmer, *Elisabeth*, painter, master
draughtsman, * 1953 Rothenburg ob
der Tauber – D ▭ BildKueFfm.
Wittmer, *Franz Anton*, woodcarving
painter or gilder, f. 16.4.1753, l. 1779
– D ▭ ThB XXXVI.
Wittmer, *Heinrich*, painter, graphic artist,
* 21.7.1895 Herbolzheim (Baden),
† 1954 Freiburg im Breisgau – D
▭ ThB XXXVI; Vollmer V.
Wittmer, *Henry*, painter, f. 1921 – USA
▭ Falk.
Wittmer, *Johann Matthäus* → *Wittwer*,
Johann Matthäus
Wittmer, *Johann Michael* (1773),
woodcarving painter or gilder,
* 22.11.1773 Murnau, † 22.5.1802
Murnau – D ▭ ThB XXXVI.
Wittmer, *Johann Michael* (1802) (Wittmer,
Johann Michael (2)), painter, graphic
artist, master draughtsman, * 15.10.1802
Murnau, † 9.5.1880 München – D, I
▭ Münchner Maler IV; ThB XXXVI.
Wittmer, *Johann Michael Cassian*, painter,
* 13.8.1728 Imst, † 11.12.1792 Murnau
– D ▭ ThB XXXVI.
Wittmer, *Joseph*, woodcarving painter or
gilder, * 1764 Murnau, † 17.5.1797
Murnau – D ▭ ThB XXXVI.
Wittmer, *Matthäus* → *Wüttmer*, *Matthäus*
Wittmer, *Matthias* → *Wittmer*, *Johann
Michael* (1802)
Wittmer, *Stefan* → *Huitmere*, *Stephane*
Wittmeyer, *Johann*, sculptor, * about 1725
Wien, l. 1749 – A ▭ ThB XXXVI.
Wittmüller, *Eduard*, painter, * 21.8.1871
München, l. 1910 – D ▭ Ries;
ThB XXXVI.

Wittnauer → *Weitnauer*
Wittnauer, *Hans Bernhart* → *Weitnauer*,
Johann Bernhart
Wittnauer, *Johann Heinrich* →
Weitnauer, *Johann Heinrich*
Wittnauer, *Nikolaus* → *Weitnauer*,
Nikolaus
Wittner, *Gerhard*, still-life painter, graphic
artist, * 1926 Frankfurt (Main) – D
▭ BildKueFfm; Vollmer V.
Wittner, *M.(?)* → *Wittner*, *Johann
Michael* (1802)
Wittner, *Thea* → *Tewi*, *Thea*
Wittoeck, *Anton*, painter, restorer, * 1931
Lokeren – B ▭ DPB II.
Wittorp, *Daniel* (1587), painter, f. 1587,
† 26.1.1598 – D ▭ Rump.
Wittorp, *Daniel* (1623), painter, f. 1623,
† 8.12.1643 Hamburg – D ▭ Rump.
Wittpahl, *Abraham*, goldsmith, f. 1677,
† after 1706 – RUS, D ▭ ThB XXXVI.
Wittpahl, *Joh. Christian*, goldsmith,
f. 1706, † before 1720 – RUS, D
▭ ThB XXXVI.
Wittrich, *Ilona* (Fuchs Geb. Jgg. II) →
Wittrich, *Ilona Gabriele*
Wittrich, *Ilona Gabriele* (Wittrich,
Ilona), painter, commercial artist,
lithographer, bookplate artist, etcher,
* 3.4.1879 Wien, † 23.2.1946
Wien – A ▭ Fuchs Geb. Jgg. II;
Fuchs Maler 19.Jh. Erg.-Bd II.
Wittrich, *Ilona Irene Gabriele* →
Wittrich, *Ilona Gabriele*
Wittrich, *Oswald* (Fuchs Maler 19.Jh.
Erg.-Bd II) → *Widrich*, *Oswald*
Wittrisch, *Ilona Gabriele* → *Wittrich*,
Ilona Gabriele
Wittrisch, *Ilona Irene Gabriele* →
Wittrich, *Ilona Gabriele*
Wittrock, *Johan Ditlev*, goldsmith,
silversmith, f. 1730, l. 29.4.1741 – DK
▭ Bøje II.
Wittrup, *Johan S.* (NKL IV) → *Wittrup*,
John Severin
Wittrup, *John Severin* (Wittrup, Johan
S.), painter, * 25.3.1872 Stavanger,
† 17.7.1958 Egersund – USA, N
▭ Falk; NKL IV.
Witts, *J. W.*, architect, f. 1884, l. 1896
– GB ▭ DBA.
Wittschas, *Gustav*, painter, illustrator,
graphic artist, * 25.10.1868 Königsberg,
l. after 1894 – D ▭ Ries; ThB XXXVI.
Wittschass, *Gustav* → *Wittschas*, *Gustav*
Wittusen, *Laura Margrethe*,
painter, * 12.2.1828 Moesgaard
(Århus), † 7.4.1916 Århus – DK
▭ ThB XXXVI.
Wittwar, *Alfred*, painter, * 1927 Essen
– D ▭ KüNRW IV.
Wittwer (Maler- und Bildhauer-Familie)
(ThB XXXVI) → *Wittwer*, *Franz
Joseph*
Wittwer (Maler- und Bildhauer-Familie)
(ThB XXXVI) → *Wittwer*, *Georg*
Wittwer (Maler- und Bildhauer-Familie)
(ThB XXXVI) → *Wittwer*, *Jakob*
(1679)
Wittwer (Maler- und Bildhauer-Familie)
(ThB XXXVI) → *Wittwer*, *Jakob*
(1790)
Wittwer (Maler- und Bildhauer-Familie)
(ThB XXXVI) → *Wittwer*, *Johann*
(1677)
Wittwer (Maler- und Bildhauer-Familie)
(ThB XXXVI) → *Wittwer*, *Johann*
(1745)
Wittwer (Maler- und Bildhauer-Familie)
(ThB XXXVI) → *Wittwer*, *Johann
Joseph*

Wittwer (Maler- und Bildhauer-Familie)
(ThB XXXVI) → *Wittwer*, *Joseph*
(1664)
Wittwer (Maler- und Bildhauer-Familie)
(ThB XXXVI) → *Wittwer*, *Joseph*
(1682)
Wittwer (Maler- und Bildhauer-Familie)
(ThB XXXVI) → *Wittwer*, *Joseph*
(1719)
Wittwer (Maler- und Bildhauer-Familie)
(ThB XXXVI) → *Wittwer*, *Joseph
Anton*
Wittwer (Maler- und Bildhauer-Familie)
(ThB XXXVI) → *Wittwer*, *Joseph
Klemens*
Wittwer (Maler- und Bildhauer-Familie)
(ThB XXXVI) → *Wittwer*, *Karl*
Wittwer (Maler- und Bildhauer-Familie)
(ThB XXXVI) → *Wittwer*, *Martin*
Wittwer (Maler- und Bildhauer-Familie)
(ThB XXXVI) → *Wittwer*, *Paul*
Wittwer, *Bartholomäus*, architect, * Prag-
Strahov, f. 22.2.1734, † 26.11.1754
Breslau – PL, CZ ▭ ThB XXXVI.
Wittwer, *Claudius* → *Wittwer*, *Paul*
Wittwer, *Franz Joseph*, painter, f. 1811
– A ▭ ThB XXXVI.
Wittwer, *Georg*, history painter,
* 17.4.1739 Imst, † 30.12.1809
Imst – A ▭ Fuchs Maler 19.Jh. IV;
ThB XXXVI.
Wittwer, *Georg Ant.* → *Wittwer*, *Georg*
Wittwer, *Georg Martin*, painter, f. after
1712, l. 1728 – D ▭ ThB XXXVI.
Wittwer, *Gustav*, porcelain painter(?),
f. 1894 – D ▭ Neuwirth II.
Wittwer, *Hartman*, sculptor, f. 1805,
† 1827 – PL, UA ▭ ThB XXXVI.
Wittwer, *Jakob* (1679), sculptor,
* 13.7.1679 Imst, † 30.3.1758 Imst
– A ▭ ThB XXXVI.
Wittwer, *Jakob* (1790), sculptor,
* 26.5.1790 Imst, † 29.8.1848 Wien
– A ▭ ThB XXXVI.
Wittwer, *Joh.* → *Wittwer*, *Georg*
Wittwer, *Joh. Georg* → *Wittwer*, *Georg*
Wittwer, *Johann* (1677), architect,
* 24.6.1677 Imst, † about 1721 or
1725(?) (Győr – H ▭ ThB XXXVI.
Wittwer, *Johann* (1745), woodcarving
painter or gilder, * 9.5.1745 Imst,
l. 16.4.1787 – A ▭ ThB XXXVI.
Wittwer, *Johann Georg* → *Wittwer*,
Georg
Wittwer, *Johann Joseph*, woodcarving
painter or gilder, * 7.12.1789 Imst,
† 12.2.1827 Imst – A ▭ ThB XXXVI.
Wittwer, *Johann Joseph(?)* → *Wittwer*,
Franz Joseph
Wittwer, *Johann Matthäus*, woodcarving
painter or gilder, * before 18.9.1698
Ravensburg, l. after 1739 – D
▭ ThB XXXVI.
Wittwer, *Joseph* (1664), sculptor,
f. 12.5.1664, † 14.2.1698 Imst – A
▭ ThB XXXVI.
Wittwer, *Joseph* (1682), painter,
* 10.1.1682 Imst, † 16.8.1753 Imst
– A ▭ ThB XXXVI.
Wittwer, *Joseph* (1719), sculptor,
* 11.12.1719 Imst, † 15.1.1785 Imst
– A ▭ ThB XXXVI.
Wittwer, *Joseph Anton*, sculptor,
* 21.11.1751 Imst, † 8.2.1794 Imst
– A ▭ ThB XXXVI.
Wittwer, *Joseph Georg* → *Wittwer*,
Joseph (1719)
Wittwer, *Joseph Klemens*, sculptor,
* 23.11.1760 Imst, † 28.10.1808 Imst
– A ▭ ThB XXXVI.

Wittwer, *Karl,* painter, * 24.10.1714 Imst, † 27.7.1741 Imst – A ▭ ThB XXXVI.
Wittwer, *Martha* (Plüss/Tavel II) → **Wittwer-Gelpke,** *Martha*
Wittwer, *Martin,* architect, * 23.10.1667 Imst, † 12.5.1732 Pacov – CZ, H ▭ DA XXXIII; ThB XXXVI.
Wittwer, *Nicolaus,* painter, * 11.6.1633 Breslau, † 10.7.1697 Breslau – PL ▭ ThB XXXVI.
Wittwer, *Paul,* painter, * 24.9.1719 Imst, † 9.12.1751 Imst – A ▭ ThB XXXVI.
Wittwer, *Uwe,* master draughtsman, illustrator, * 13.5.1957 Lausanne – CH ▭ KVS.
Wittwer-Gelpke, *Martha* (Wittwer, Martha), portrait painter, landscape painter, * 1874 or 29.12.1875 Basel, † 29.4.1959 Herrliberg – CH ▭ Plüss/Tavel II; ThB XXXVI.
Wittwerk (Rotgießer-Familie) (ThB XXXVI) → **Wittwerk,** *Absalon*
Wittwerk (Rotgießer-Familie) (ThB XXXVI) → **Wittwerk,** *Benjamin* (1676)
Wittwerk (Rotgießer-Familie) (ThB XXXVI) → **Wittwerk,** *Benjamin* (1726)
Wittwerk (Rotgießer-Familie) (ThB XXXVI) → **Wittwerk,** *Immanuel*
Wittwerk (Rotgießer-Familie) (ThB XXXVI) → **Wittwerk,** *Joh. Gottfried*
Wittwerk (Rotgießer-Familie) (ThB XXXVI) → **Wittwerk,** *Michael*
Wittwerk, *Absalon,* copper founder, * before 19.2.1634, † before 3.7.1716 – PL, D ▭ ThB XXXVI.
Wittwerk, *Benjamin (1676),* copper founder, * 1676, † about 1729 or 1730 – PL, D ▭ ThB XXXVI.
Wittwerk, *Benjamin (1726),* copper founder, f. 1726 – PL, D ▭ ThB XXXVI.
Wittwerk, *Immanuel,* copper founder, * before 30.3.1719, † 1779 – PL, D ▭ ThB XXXVI.
Wittwerk, *Joh. Gottfried,* copper founder, * before 14.6.1711, † before 6.3.1783 – PL, D ▭ ThB XXXVI.
Wittwerk, *Michael,* copper founder, * before 9.10.1674, † before 4.11.1732 – PL, D ▭ ThB XXXVI.
Wittzack, *August,* sculptor, * Berlin (?), f. 1845, l. 1847 – D ▭ ThB XXXVI.
Witvelt, *Adriaen Jansz van,* painter, * about 1581, † 20.9.1638 – NL ▭ ThB XXXVI.
Witvliet, *Gerardus Mattheus,* watercolourist, master draughtsman, * 28.7.1896 Vries (Drenthe), l. before 1970 – NL ▭ Scheen II.
Witwer, *Bartoloměj* → **Wittwer,** *Bartholomäus*
Witwer, *Hartman* → **Wittwer,** *Hartman*
Witwer, *Johann Matthäus* → **Wittwer,** *Johann Matthäus*
Witwer, *Nicolaus* → **Wittwer,** *Nicolaus*
Witz (Goldschmiede- und Plattner-Familie) (ThB XXXVI) → **Witz,** *Achaz (1553)*
Witz (Goldschmiede- und Plattner-Familie) (ThB XXXVI) → **Witz,** *Achaz (1604)*
Witz (Goldschmiede- und Plattner-Familie) (ThB XXXVI) → **Witz,** *Andreas*
Witz (Goldschmiede- und Plattner-Familie) (ThB XXXVI) → **Witz,** *Benedikt (1673)*
Witz (Goldschmiede- und Plattner-Familie) (ThB XXXVI) → **Witz,** *Jakob (1583)*
Witz (Goldschmiede- und Plattner-Familie) (ThB XXXVI) → **Witz,** *Jakob (1629)*
Witz (Goldschmiede- und Plattner-Familie) (ThB XXXVI) → **Witz,** *Kaspar*

Witz (Goldschmiede- und Plattner-Familie) (ThB XXXVI) → **Witz,** *Michael (1509)*
Witz (Goldschmiede- und Plattner-Familie) (ThB XXXVI) → **Witz,** *Michael (1549)*
Witz (Goldschmiede- und Plattner-Familie) (ThB XXXVI) → **Witz,** *Peter*
Witz, *Achaz (1553),* goldsmith, f. 1553, l. 1594 – A ▭ ThB XXXVI.
Witz, *Achaz (1604),* goldsmith, f. 1604, l. 1636 – A ▭ ThB XXXVI.
Witz, *Andreas,* goldsmith, f. 1666 – A ▭ ThB XXXVI.
Witz, *Benedikt (1673),* goldsmith, f. 1673 – A ▭ ThB XXXVI.
Witz, *Benedikt (1751),* wood sculptor, carver, f. 1751 – D ▭ ThB XXXVI.
Witz, *David (1678)* (Witz, David (1663)), pewter caster, tinsmith, * Vinelz (Erlach) (?), f. 1663, † 21.11.1703 Biel (Bern) – CH ▭ Bossard; Brun IV; ThB XXXVI.
Witz, *David (1690),* pewter caster, tinsmith, * 1690, † 1771 – CH ▭ Bossard.
Witz, *David (1703),* pewter caster, tinsmith, f. before 1703, † 1743 Biel (Bern) – CH ▭ Bossard.
Witz, *Emanuel,* painter, * before 27.6.1717 Biel, † 11.12.1797 Biel – CH ▭ Brun III; ThB XXXVI.
Witz, *Friedrich,* goldsmith, * before 27.5.1703, † 17.3.1758 – CH ▭ Brun III; ThB XXXVI.
Witz, *Hans,* painter (?), goldsmith (?), f. 1412, † 1491 or 1501 (?) – D, CH ▭ ThB XXXVI.
Witz, *Hans Caspar,* pewter caster, tinsmith, f. 1667, l. 1677 – CH ▭ Bossard; ThB XXXVI.
Witz, *Hans Peter (1678),* pewter caster, tinsmith, * before 20.3.1678, † 1757 – CH ▭ Bossard.
Witz, *Hans Peter (1710),* potter, * before 6.7.1710 Biel, † 4.10.1777 Biel – CH ▭ Brun III.
Witz, *Hans Peter (1742),* potter, * before 13.11.1742, † 5.6.1788 Biel – CH ▭ Brun III.
Witz, *Heinrich,* painter, designer, * 16.10.1924 Leipzig – D ▭ Vollmer V; Vollmer VI.
Witz, *Ignacy,* painter, graphic artist, poster artist, * 1919 Lemberg – PL ▭ Vollmer V.
Witz, *Jakob (1583),* goldsmith, * 1583, † 9.1.1670 – A ▭ ThB XXXVI.
Witz, *Jakob (1629),* goldsmith, f. 1629, † 11.2.1672 – A ▭ ThB XXXVI.
Witz, *Johannes,* painter, * 1.2.1674 Mülhausen, † 30.7.1712 Mülhausen – F ▭ ThB XXXVI.
Witz, *Kaspar* → **Weitz,** *Kaspar*
Witz, *Kaspar,* goldsmith, f. 1629, l. 1668 – A ▭ ThB XXXVI.
Witz, *Konrad,* painter, wood sculptor (?), carver (?), * 1400 or 1410 Rottweil, † 1444 or 1446 or before 5.8.1447 Genf or Basel – D, CH ▭ Brun III; DA XXXIII; ELU IV; ThB XXXVI.
Witz, *Michael (1509),* armourer, f. 1509, l. 1529 – A ▭ ThB XXXVI.
Witz, *Michael (1549),* armourer, goldsmith, f. 1549, l. 1588 – A ▭ ThB XXXVI.
Witz, *Peter,* armourer, f. 1518 – A ▭ ThB XXXVI.
Witz, *Simon (1867)* (Witz, Simon), goldsmith (?), f. 1867 – A ▭ Neuwirth Lex. II.
Witz, *Simon (1888),* goldsmith, jeweller, f. 1888, l. 1897 – A ▭ Neuwirth Lex. II.

Witz, *Simon (1908),* goldsmith, f. 1908 – A ▭ Neuwirth Lex. II.
Witz, *Simon (1917),* goldsmith, f. 1917 – A ▭ Neuwirth Lex. II.
Witz, *Simon (1922),* goldsmith, f. 1922 – A ▭ Neuwirth Lex. II.
Witzani, *Carl* → **Wizani,** *Carl*
Witzani, *Carl Benj.* → **Wizani,** *Carl*
Witzani, *Friedrich* → **Wizani,** *Friedrich*
Witzani, *Joh. Friedrich* → **Wizani,** *Friedrich*
Witzel, *Christian,* scribe (?), f. 1690, l. 1700 – D ▭ Sitzmann.
Witzel, *Clemens,* painter, f. about 1854, † 1893 Fulda – D ▭ ThB XXXVI.
Witzel, *Gabriel,* painter, f. 1640, l. 1674 – RUS, D ▭ ThB XXXVI.
Witzel, *Herbert A.,* painter, * 1928 Nidderau – D ▭ BildKueFfm.
Witzel, *Josef Rudolf,* poster painter, portrait painter, poster artist, graphic artist, master draughtsman, * 27.9.1867 Frankfurt (Main), † 1925 München-Gräfelfing – D ▭ Flemig; ThB XXXVI.
Witzel, *Ludwig,* painter, * about 1789 Weimar, l. 1819 – D ▭ ThB XXXVI.
Witzell, *Åke,* brazier / brass-beater, f. 1663, l. 1678 – S ▭ SvKL V.
Witzemann, *Herta Maria,* interior designer, * 10.12.1918 Dornbirn – A, D ▭ Nagel; Vollmer VI.
Witzenhus, *Niclaus,* painter, f. 1429 – D ▭ Zülch.
Witzenleuthner, *J.,* porcelain painter (?), f. 1894 – H ▭ Neuwirth II.
Witzhellen, *Gertrud,* painter, f. 12.9.1616 – D ▭ Merlo.
Witzig, *Bendicht* (Brun III) → **Witzig,** *Bendikt*
Witzig, *Bendikt* (Witzig, Bendicht), bell founder, f. 1674, l. 1723 – CH ▭ Brun III; Brun IV.
Witzig, *Ferry* → **Witzig,** *Florian*
Witzig, *Florian* (Sage, Ferry), goldsmith, embroiderer, * Besançon (?), f. 1572, l. 1614 – CH, D, F ▭ Brun III; Brune; ThB XXXVI.
Witzig, *H.,* porcelain painter (?), f. 1894 – D ▭ Neuwirth II.
Witzig, *Hans,* book illustrator, painter, graphic artist, sculptor, * 9.1.1889 Wil (Zürich), † 29.10.1973 Zürich – CH ▭ Brun IV; LZSK; Plüss/Tavel II; Ries; ThB XXXVI; Vollmer V.
Witzig, *Hans Heinrich,* tinsmith, f. 1713 – CH ▭ Bossard.
Witzig, *Hans Jakob,* bell founder, f. 1644, l. 1648 – CH ▭ Brun III.
Witzig, *Nicolas* → **Witzig,** *Niklaus*
Witzig, *Niklaus* (Sage, Nicolas), goldsmith, f. 1600, † before 1635 – CH, F ▭ Brune.
Witzig, *Nikolas,* goldsmith, f. 1616, † before 1635 – CH ▭ Brun III.
Witzig, *Uli,* sculptor, designer, * 26.5.1946 Fischenthal – CH ▭ LZSK.
Witzigmann, *painter,* f. 1786 – D ▭ ThB XXXVI.
Witzko, *Hans,* architect, * 17.12.1915 Wien – A ▭ List.
Witzl, *Johann (1811),* porcelain colourist, * 1811 Schlaggenwald, † 26.3.1863 Elbogen – CZ ▭ Neuwirth II.
Witzl, *Johann (1857),* porcelain painter, * Schlaggenwald, f. 11.3.1857, l. 22.5.1865 – CZ ▭ Neuwirth II.
Witzl, *Wenzel,* porcelain colourist, * about 1824, † 1860 – CZ ▭ Neuwirth II.
Witzleben, *Ernst Wilhelm Ludwig Georg von* → **Witzleben,** *Wilhelm von*

Witzleben, *Friedrich Hartmann von,*
master draughtsman, * 3.5.1802
Johannisburg, † 18.8.1873 Niesky – D,
PL ␣ ThB XXXVI.

Witzleben, *Lätitia von,* portrait
painter, * 18.2.1849 Miltenberg – D
␣ ThB XXXVI.

Witzleben, *Marie Luise Sophie von,*
painter, * 1791, † 1869 – D ␣ Wietek.

Witzleben, *Wilhelm von,* master
draughtsman, topographer, * 1770
Gräfentonna, † 1818 Dresden – D
␣ ThB XXXVI.

Witzmann, *August,* goldsmith(?), f. 1867
– A ␣ Neuwirth Lex. II.

Witzmann, *Carl,* architect, interior
designer, stage set designer, * 26.9.1883
Wien, † 30.8.1952 Wien – A
␣ ELU IV; ThB XXXVI; Vollmer V.

Witzmann, *Franz,* landscape painter,
portrait painter, * 27.6.1874
Wien, † 13.7.1956 Wien – A
␣ Fuchs Maler 19.Jh. Erg.-Bd II.

Witzmann, *Hans,* painter, artisan,
* 2.12.1874 Wien, † 13.4.1914
Hoch-Eppan (Tirol) – A
␣ Fuchs Maler 19.Jh. IV; ThB XXXVI.

Witzmann, *Leopold (1897),* engraver,
enamel artist, f. 1897, l. 1922 – A
␣ Neuwirth Lex. II.

Witzmann, *Leopold (1919),*
goldsmith, silversmith, f. 1919 – A
␣ Neuwirth Lex. II.

Wium, *Harald William,* landscape painter,
* 24.7.1840 Kopenhagen, † 11.3.1906
– DK ␣ ThB XXXVI.

Wiuriot, *Jean-Jacques* → **Vuyriot,** *Jean-Jacques*

Wivallius, *Lars,* master draughtsman,
* 1605 Wivalla, † 6.4.1669 Stockholm
– S ␣ SvKL V.

Wivell, *Abraham (1786),* portrait painter,
miniature painter, master draughtsman,
* 9.7.1786 Marylebone (London),
† 29.3.1849 or after 1854 Birmingham
(West Midlands) – GB ␣ Foskett;
Schidlof Frankreich; ThB XXXVI; Wood.

Wivell, *Abraham (1848)* (Wivell, Abraham
(junior)), figure painter, portrait painter,
miniature painter, f. 1848, l. 1865 – GB
␣ Foskett; Johnson II; Wood.

Wivhammar, *Bertil* → **Wivhammar,** *Bertil Eugen*

Wivhammar, *Bertil Eugen,* master
draughtsman, painter, * 1.5.1931 Osby
– S ␣ SvKL V.

Wiwel, *Kirsten,* silhouette cutter, painter,
* 25.1.1885 Kopenhagen, l. before 1961
– DK, USA, B ␣ Vollmer V.

Wiwel, *Niels,* genre painter, caricaturist,
illustrator, * 7.2.1855 Store Lyndby
(Hillerød), † 14.12.1914 Kopenhagen-
Hellerup – DK, SF ␣ Ries;
ThB XXXVI.

Wiwer, *Christian* → **Biber,** *Christian*
(1560)

Wiwernitz, *Joh. Hermann,* painter, f. 1601
– CH ␣ ThB XXXVI.

Wiwild, *Johann Christian* → **Wiewild,** *Johann Christian*

Wiwiorsky, *Peter,* caricaturist, news
illustrator, * 1900 Berlin – D ␣ Flemig.

Wiwulski, *Antoni,* architect, sculptor,
* 1877, † 10.1.1919 Wilno – PL, LT
␣ ThB XXXVI.

Wix, *J.,* steel engraver, f. 1840 – GB
␣ Lister.

Wix, *Jeronimus (1560)* (Wix, Jeronimus
(1)), goldsmith, f. 1560, † 7.7.1607
– CH ␣ Brun IV.

Wix, *Jeronimus (1603)* (Wix, Jeronimus
(2)), goldsmith, f. 12.7.1603, l. 1620
– CH ␣ Brun IV.

Wix, *Otto,* landscape painter, f. 1898,
† after 1919 – USA ␣ Falk; Hughes.

Wixner (Goldschmiede-Familie) (ThB
XXXVI) → **Wixner,** *Georg*

Wixner (Goldschmiede-Familie) (ThB
XXXVI) → **Wixner,** *Joh. Caspar* (1690)

Wixner (Goldschmiede-Familie) (ThB
XXXVI) → **Wixner,** *Matheus*

Wixner, *Georg,* goldsmith, f. 1586 – D
␣ ThB XXXVI.

Wixner, *Joh. Caspar (1690),* goldsmith,
f. about 1690 – D ␣ ThB XXXVI.

Wixner, *Matheus,* goldsmith, f. 1600,
l. 1625 – D ␣ ThB XXXVI.

Wixner, *Matthias* → **Wixner,** *Matheus*

Wizani, *Carl,* landscape painter, etcher,
* 2.4.1767 Dresden, † 29.4.1818 Breslau
– D, PL ␣ ThB XXXVI.

Wizani, *Carl Benj.* → **Wizani,** *Carl*

Wizani, *Friedrich* (Wizani, Johann
Friedrich; Wizani, J. F.), landscape
painter, watercolourist, master
draughtsman, etcher, porcelain
painter, * 9.9.1770 Dresden,
† 13.9.1835 Dresden – D ␣ Lister;
Schidlof Frankreich; ThB XXXVI.

Wizani, *J. F.* (Lister) → **Wizani,** *Friedrich*

Wizani, *Joh. Friedrich* → **Wizani,** *Friedrich*

Wizani, *Johann Friedrich* (Schidlof
Frankreich) → **Wizani,** *Friedrich*

Wizar, *Angelo* → **Wiser,** *Angelo*

Wizcell, *Sebastian,* goldsmith,
f. 1543, † 1574 Nürnberg(?) – D
␣ Kat. Nürnberg.

Wizemann, *Günther,* painter, * 10.4.1953
Graz – CH, A ␣ KVS.

Wizigmann, *Joh.,* cabinetmaker,
* Eintürnen, f. 1686, l. 1695 – D
␣ ThB XXXVI.

Wizigmann, *Joh. Georg,* painter, f. 1701
– D ␣ ThB XXXVI.

Wizinker, *Ignác* → **Wisinger,** *Ignaz*

Wizinker, *Ignaz* → **Wisinger,** *Ignaz*

Wizzani, *Carl* → **Wizani,** *Carl*

Wjaloff, *Konstantin* (ThB XXXV) →
Vjalov, *Konstantin Aleksandrovič*

Wjalow, *Konstantin Andrejewitsch* →
Vjalov, *Konstantin Aleksandrovič*

Wjatkin, *Gregorij* (ThB XXXV) →
Vjatkin, *Grigorij*

Wlacek, *Franz,* painter, * 19.8.1911 Ybbs
– A ␣ Fuchs Maler 20.Jh. IV.

Wlach, *Benedikt* → **Vlach,** *Benedikt*

Wlach, *Bernard* → **Vlach,** *Bernard*

Wlach, *Josef,* goldsmith, jeweller, f. 1879,
l. 1903 – A ␣ Neuwirth Lex. II.

Wlach, *Oskar,* architect, * 18.4.1881
Wien, † 1963 New York – A
␣ ThB XXXVI; Vollmer V.

Wlach, *Thomas,* jeweller, f. 1901 – A
␣ Neuwirth Lex. II.

Wlachowa, *Nina,* painter, performance
artist, * 6.1.1959 Sofia – CH ␣ KVS.

Wladi, *Miro,* painter, * 1909 Legnago – I
␣ DizArtItal.

Władicze → **Władycz**

Wladimir (Vladimir), fresco painter,
panel painter, f. 1484, l. 1508 – RUS
␣ ChudSSSR II; ThB XXXVI.

Wladimir, *Paulo,* painter, * 1943 Currais
Novos – BR ␣ Jakovsky.

Wladimiroff, *Iwan* (1655) → **Vladimirov,** *Ivan* (1655)

Wladimiroff, *Iwan* (1664) → **Vladimirov,** *Ivan* (1664)

Wladimiroff, *Iwan* (der Ältere) →
Vladimirov, *Ivan* (1655)

Wladimiroff, *Iwan* (der Jüngere) →
Vladimirov, *Ivan* (1664)

Wladimiroff, *Iwan Alexejewitsch* (ThB
XXXVI) → **Vladimirov,** *Ivan Alekseevič*

Wladimiroff, *Jossif* (ThB XXXVI) →
Vladimirov, *Iosif*

Wladimiroff, *Ssemjon* (ThB XXXVI) →
Vladimirov, *Semen*

Wlady → **Sacchi,** *Wladimiro*

Władycz (Vladyka), painter, f. 1393,
l. 1394 – PL ␣ ChudSSSR II; SchU.

Wladyslaw, *Anatol,* painter, * Warschau,
f. 1961 – BR ␣ ArchAKL.

Wlaimirow, *Alexander,* painter, master
draughtsman, etcher, * 25.8.1928 Riga
– LV, D ␣ BildKueHann.

Wlasoff, *Sergei* (Vlasoff, Sergei; Wlassof,
Ssergej Fjodorowitsch), landscape painter,
* 21.9.1859 St. Petersburg, † 23.9.1924
Venedig – SF, RUS ␣ Koroma;
Kuvataiteilijat; Nordström; ThB XXXVI.

Wlassof, *Ssergej Fjodorowitsch* (ThB
XXXVI) → **Wlasoff,** *Sergei*

Wlérick, *Robert,* sculptor, * 13.4.1882
Mont-de-Marsan, † 3.3.1944 Paris – F
␣ Edouard-Joseph III; Kjellberg Bronzes;
ThB XXXVI; Vollmer V.

Wleügel, *Kirsten* → **Knutssøn,** *Kirsten Wleügel*

Wleughels, *Nicolas* → **Vleughels,** *Nicolas*

Wleughels, *Philippe* → **Vleughels,** *Philippe*

Wlischinsky, portrait miniaturist, f. 1814
– F, PL ␣ ThB XXXVI.

Wlk, *Ignaz,* goldsmith(?), f. 1899 – A
␣ Neuwirth Lex. II.

Włoch → **Franciszek Florentczyk**

Włodarczyk-Puchała, *Regina,* glass artist,
designer, * 24.10.1931 Novogródek – PL
␣ WWCGA.

Włodarsch, *Laurentius,* painter,
* Krakau(?), f. 1493, l. 1515 – CZ,
PL, H ␣ ThB XXXVI.

Włodarski, *Marek,* painter, * 17.4.1903
Lemberg, † 23.5.1960 Warschau – PL,
F, UA ␣ Vollmer V.

Wlodarz, *Vavřinec,* painter, f. 1486,
l. 1512 – SK ␣ Toman II.

Wnuk, *Marian,* sculptor, * 5.9.1906
Przedbórz – PL, UA ␣ ELU IV;
Vollmer V.

Wnukoff, *Filip* → **Vnukov,** *Filipp Terent'evič*

Wnukoff, *Jekim* (ThB XXXVI) →
Vnukov, *Ekim Terent'evič*

Wnukowa, *Józefa,* painter, artisan,
* 2.4.1912 Warschau – PL
␣ Vollmer V.

Wo, *Zha,* painter, * 1905, † 1974 – RC
␣ ArchAKL.

Woakes, *Maude,* miniature painter, f. 1905
– GB ␣ Foskett.

Woakes, *W. E.,* painter, f. 1866 – GB
␣ Wood.

Wobbe, *Hans* → **Ubb,** *Hans*

Woberck, *Simon de* → **Wobreck,** *Simon de*

Wobeser, *Blanka von,* painter, f. before
1898 – D ␣ Ries.

Wobeser, *Hilla* → **Becher,** *Hilla*

Wobich, *Bernhardt* → **Bobić,** *Bernardo*

Wobich, *Franjo* → **Bobić,** *Franjo*

Wobiz, *Johann Jakob* → **Wubitsch,** *Johann Jakob*

Wobmann, *A.,* master draughtsman,
f. 1801 – CH ␣ Brun III.

Woboril, *Peter P.,* painter, f. 1924 – USA
␣ Falk.

Wobornik, *Wendelin David* (Voborník, Vendeli), painter, graphic artist, * 30.12.1885 Senftenberg, l. before 1947 – CZ ⚏ ThB XXXVI; Toman II.

Woborský, *Václav,* painter, illustrator, * 8.6.1874 Prag-Karlín – CZ ⚏ Toman II.

Wobreck, *Simon de* (Simone de Wobreck), painter, f. 1557, l. 1585 – NL, I ⚏ PittItalCinqec; ThB XXXVI.

Wobring, *Franz,* figure painter, portrait painter, * 10.9.1862 Fürstenwalde (Brandenburg) – D ⚏ ThB XXXVI.

Wobrok, *Simon de* → **Wobreck,** *Simon de*

Wobst, *Friedrich,* painter, graphic artist, * 9.7.1905 Rochlitz – D ⚏ Vollmer V.

Wobst, *Fritz* → **Wobst,** *Friedrich*

Wobst, *Sigrid,* painter, master draughtsman, graphic artist, * 1947 Göttingen – D ⚏ BildKueFfm.

Wocel, *Jan Erazim,* painter, master draughtsman, * 24.8.1803 Kutná Hora, † 17.9.1871 Prag – CZ ⚏ Toman II.

Wocher, *Elisabeth von* → **Hermann,** *Elisabeth*

Wocher, *Friedrich* (Wocher, Friedrich Taddäus), painter, * before 6.3.1726 Mimmenhausen, † 7.11.1799 Diepoldshofen – D ⚏ Brun IV; ThB XXXVI.

Wocher, *Friedrich Taddäus* (Brun IV) → **Wocher,** *Friedrich*

Wocher, *Gustav von,* landscape painter, * 4.9.1779 Ludwigsburg, † 25.3.1858 Wien – A, D ⚏ Fuchs Maler 19.Jh. IV; ThB XXXVI.

Wocher, *Joh. Friedrich Taddäus* → **Wocher,** *Friedrich*

Wocher, *Marquard* (Brun IV; Schidlof Frankreich) → **Wocher,** *Marquard Fidel Dominikus*

Wocher, *Marquard Fidel Dominikus* (Wocher, Marquard), copper engraver, etcher, miniature painter, * 1758 or before 7.9.1760 Mimmenhausen or Säckingen, † 20.5.1830 or 1825 Basel – CH, D, F ⚏ Brun IV; Schidlof Frankreich; ThB XXXVI.

Wocher, *Theodor* → **Wocher,** *Tiberius Dominikus*

Wocher, *Tiberius* (Schidlof Frankreich) → **Wocher,** *Tiberius Dominikus*

Wocher, *Tiberius Dominikus* (Wocher, Tiberius), painter, etcher, * before 15.2.1728 or 15.2.1728 Mimmenhausen, † 24.12.1799 Reute (Waldsee) – D, CH ⚏ Brun IV; Schidlof Frankreich; ThB XXXVI.

Wochin, *Pelagia Petrowna* → **Couriard,** *Pelageja Petrovna*

Wochinz, *Carl,* painter, stage set designer, * 26.8.1920 Villach – A ⚏ Fuchs Maler 20.Jh. IV.

Wocker, *J. G.,* painter, f. 1731 – D ⚏ ThB XXXVI.

Woczasek, *Johann Anton* (Vocásek, Jan Antonín), still-life painter, * 26.2.1706 Reichenau (Böhmen), † 26.6.1757 Reichenau (Böhmen) – CZ ⚏ ThB XXXVI; Toman II.

Wod, *Johan,* goldsmith, silversmith, f. 1680, l. 1698 – DK ⚏ Bøje II.

Wod, *John del,* carpenter, f. 11.9.1341 – GB ⚏ Harvey.

Wod, *Mila,* sculptor, * 18.9.1888 Budapest, l. 1945 – H, HR ⚏ ELU IV.

Wodak, *Matylda* → **Meleniewska,** *Matylda*

Wodderspoon, *John,* landscape painter, * about 1812, † about 1862 – GB ⚏ Houfe; Mallalieu.

Wode, *Henry atte,* carpenter, f. 1368, l. 1369 – GB ⚏ Harvey.

Wode, *John,* mason, f. 1436, l. 1440 – GB ⚏ Harvey.

Wode, *Laurence atte,* mason, f. 25.11.1382, l. 6.3.1397 – GB ⚏ Harvey.

Wodehay, *Robert,* carpenter, f. 10.1414, l. 5.1415 – GB ⚏ Harvey.

Wodehirst, *Robert de* (Harvey) → **Robert de Wodehirst**

Wodehouse, *E. H. (Mistress),* miniature painter, f. 1885 – GB ⚏ Foskett.

Wodeman, *Richard,* carpenter, f. 20.12.1438, l. 1444 – GB ⚏ Harvey.

Wodemer, *John* → **Wydmere,** *John*

Woderofe, *James,* mason, f. 1415, l. 1451 – GB ⚏ Harvey.

Woderofe, *John,* mason, f. 1414, † 1443 – GB ⚏ Harvey.

Woderoffe, *James* → **Woderofe,** *James*

Woderooff, *James* → **Woderofe,** *James*

Woderoue, *James* → **Woderofe,** *James*

Woderove, *John* → **Woderofe,** *John*

Woderowe, *James* → **Woderofe,** *James*

Wodhurst, *Robert de* → **Robert de Wodehirst**

Wodick, *Edmund,* painter, * 1813 or 1817 Alvensleben, † 10.3.1886 Magdeburg – D ⚏ ThB XXXVI.

Wodiczka, *František* → **Vodička,** *František*

Wodiczko, *Krzysztof,* installation artist, designer, * 14.4.1943 Warschau – PL, USA, AUS, CDN ⚏ DA XXXIII.

Wodizka, *František* → **Vodička,** *František*

Wódka → **Boja,** *Stanisław*

Wodman, *John,* mason, f. 1395, † about 1413 or before 10.1413 Hexham – GB ⚏ Harvey.

Wodnanski, *Václav* → **Vodňanský,** *Václav*

Wodnansky, *Wilhelm,* lithographer, goldsmith, landscape painter, portrait painter, animal painter, * 14.1.1876 Wien, † 18.5.1958 Wien – A ⚏ Fuchs Maler 19.Jh. Erg.-Bd II; Fuchs Maler 19.Jh. IV; Ries; ThB XXXVI; Vollmer V.

Wodniansky, *Carl* → **Wodniansky,** *Karl*

Wodnianský, *Jan Ezechiel* → **Vodňanský,** *Jan Ezechiel*

Wodniansky, *Joh. Evangelist,* master draughtsman, painter (?), f. about 1700, l. about 1730 – CZ ⚏ ThB XXXVI.

Wodniansky, *Karl,* goldsmith, f. 1898, l. 1915 – A ⚏ Neuwirth Lex. II.

Wodnicki, *Samuel,* artist, * Kazimierz, f. before 1931 – PL ⚏ Vollmer V.

Wodon, *Rosa,* painter, decorator, * 1872 Namur, † 1940 Huy – B ⚏ DPB II.

Wodrove, *James* → **Woderofe,** *James*

Wodsedalek, *Mila* → **Wod,** *Mila*

Wodwarska, *Franz,* goldsmith, silversmith, f. 1873, l. 1908 – A ⚏ Neuwirth Lex. II.

Wodwarska, *Wilhelm,* goldsmith (?), f. 1867 – A ⚏ Neuwirth Lex. II.

Wodwarzka, *Franz* → **Wodwarska,** *Franz*

Wodyński, *Jan,* painter, * 31.7.1903 Jasto – PL ⚏ Vollmer V.

Wodzicka, *Heinz,* painter, graphic artist, * 19.11.1930 Breslau – D ⚏ Vollmer VI.

Wodzinowski, *Wincenty,* genre painter, * 1864 or 1866 Igołomia, † 5.7.1940 Krakau – PL ⚏ ThB XXXVI; Vollmer V.

Wodziński, *Józef,* painter, illustrator, * 19.3.1859 (Gut) Korytnica, l. before 1915 – PL, D ⚏ Ries; ThB XXXVI.

Wöbcke, *Albert* (Wöbcke, Albert Christian Friedr.), sculptor, * 5.2.1896 Hamburg-Altona, l. before 1961 – D ⚏ ThB XXXVI; Vollmer V.

Wöbcke, *Albert Christian Friedr.* (ThB XXXVI) → **Wöbcke,** *Albert*

Wöber, *Bernhard* → **Weber,** *Bernhard*

Wöber, *Johann* → **Weber,** *Johann* (1668)

Wöber, *Martin,* cabinetmaker, f. 1675 – A ⚏ ThB XXXVI.

Wöber, *Nikolaus,* stucco worker, * Tannheim, f. 1729 – A ⚏ ThB XXXVI.

Wöber, *Rudolf,* goldsmith, silversmith, f. 1887, l. 1900 – A ⚏ Neuwirth Lex. II.

Woedtke, *Karl Peter von* → **Woedtke,** *Peter von*

Woedtke, *Peter von,* sculptor, * 21.6.1864 Schlawe, † 23.8.1927 Berlin – D ⚏ ThB XXXVI.

Wöerner Baz, *Marisol,* painter, * 1936 Mexiko-Stadt – MEX ⚏ EAAm III.

Wögens, *P.,* stonemason, f. 1801, l. 1832 – D ⚏ Feddersen.

Wöger, *Martin,* building craftsman, f. 1731, l. 1746 – D ⚏ ThB XXXVI.

Wöggmann, *Nicolaus* → **Weckmann,** *Nicolaus*

Wögner, *Mathias* → **Wagner,** *Mathias* (1631)

Woehleke, *Harry,* news illustrator, illustrator, * 26.2.1897 Waldenburg (Schlesien), l. before 1962 – D ⚏ Vollmer VI.

Wöhler, *J. C.,* painter, master draughtsman, * 1806 Hamburg, † 13.8.1898 Hamburg – D ⚏ Rump.

Wöhler, *Max,* architect, * 1.10.1860 Frankfurt (Oder), † 24.7.1922 Düsseldorf – D ⚏ ThB XXXVI.

Wöhler, *Minna* → **Wöhler,** *Wilhelmine Amalie*

Wöhler, *Wilhelmine Amalie,* master draughtsman, copyist, * 17.4.1841 Birkenfeld (Nahe), † 28.2.1887 Bad Soden – D ⚏ Wolff-Thomsen.

Wöhlin, *Christoph* → **Pöllin,** *Christoph*

Wöhlk, *Niko* → **Wöhlk,** *Nikolaus*

Wöhlk, *Nikolaus,* painter, * 2.5.1887 Schleswig, † 23.5.1950 Løjt Sønderskov or Tverholl (Apenrade) – D, DK ⚏ Feddersen; ThB XXXVI; Vollmer V.

Wöhner, *Louis,* painter, master draughtsman, lithographer, * 13.2.1888 Coburg, † 30.6.1958 München – D ⚏ Münchner Maler VI; ThB XXXVI; Vollmer V.

Wöhrl, *Albrecht* → **Wörl,** *Albrecht*

Wöhrl, *Guidewald* → **Werrle,** *Guidewald*

Wöhrl, *Hans* → **Werl,** *Hans*

Wöhrl, *Johann David* → **Werl,** *Johann David*

Wöhrle, *Carl* (Wehrle, Karel), portrait painter, * 1789 Kroměříž, l. 1820 – CZ ⚏ ThB XXXVI; Toman II.

Wöhrle, *Hildegard,* watercolourist, master draughtsman, lithographer, silhouette cutter, * 26.3.1922 Karlsruhe – D ⚏ Mülfarth.

Wöhrle, *Karel* → **Wöhrle,** *Carl*

Wöhrle, *Markus* → **Wehrle,** *Markus*

Wöhrlin, *Hans Jakob,* jeweller, f. 1583 – D ⚏ Seling III.

Wöhrmann, *Matthias,* painter, * about 1738, † 4.1794 München – D ⚏ ThB XXXVI.

Wöhrmann, *Thomas,* painter, * 1958 Oldenburg – D ⚏ Wietek.

Wöhrn, *Christian Samuel,* goldsmith, jeweller, * 1802 Ludwigsburg, † 1848 – D ▭ Seling III.

Woei, *Paul* → **Woei a Tsoi,** *Lam Kon Paulus*

Woei a Tsoi, *Lam Kon Paulus,* watercolourist, master draughtsman, * 31.5.1938 Paramaribo (Suriname) – SME, RC, NL ▭ Scheen II.

Woeiriot (Goldschmiede-, Silberschmiede-, Graveur-, Ziseleur-, Holzschneider- und Kupferstecher-Familie) (ThB XXXVI) → **Woeiriot,** *Claude*

Woeiriot (Goldschmiede-, Silberschmiede-, Graveur-, Ziseleur-, Holzschneider- und Kupferstecher-Familie) (ThB XXXVI) → **Woeiriot,** *Jacquemin*

Woeiriot (Goldschmiede-, Silberschmiede-, Graveur-, Ziseleur-, Holzschneider- und Kupferstecher-Familie) (ThB XXXVI) → **Woeiriot,** *Pierre (1460)*

Woeiriot (Goldschmiede-, Silberschmiede-, Graveur-, Ziseleur-, Holzschneider- und Kupferstecher-Familie) (ThB XXXVI) → **Woeiriot,** *Pierre (1531)*

Woeiriot (Goldschmiede-, Silberschmiede-, Graveur-, Ziseleur-, Holzschneider- und Kupferstecher-Familie) (ThB XXXVI) → **Woeiriot,** *Pompée*

Woeiriot, *Claude,* woodcutter, copper engraver (?), * before 1531, l. 1558 – F ▭ ThB XXXVI.

Woeiriot, *Jacquemin,* goldsmith, form cutter, woodcutter, engraver, illustrator, * Neufchâteau (Lothringen), f. about 1503, l. 1543 – F ▭ ThB XXXVI.

Woeiriot, *Pierre (1460),* goldsmith, * 1460 Neufchâteau (Lothringen), † 11.3.1530 Neufchâteau (Lothringen) – F ▭ ThB XXXVI.

Woeiriot, *Pierre (1531)* (Woeiriot, Pierre (2)), ornamental engraver, sculptor, enchaser, goldsmith (?), woodcutter, painter, master draughtsman, * 1531 or 1532 Neufchâteau (Lothringen) or Damblain, † after 1596 or 1599 Damblain (Haute-Marne) – F ▭ Audin/Vial II; DA XXXIII; ThB XXXVI.

Woeiriot, *Pompée,* miniature painter, f. 1567, l. 1616 – F ▭ ThB XXXVI.

Wölbing, *Jürgen,* book illustrator, sculptor, master draughtsman, graphic artist, * 1942 Breslau – PL, D ▭ BildKueFfm.

Wölcke, *Heinz,* landscape painter, * 24.1.1888 Frankfurt (Main), l. before 1961 – D ▭ ThB XXXVI; Vollmer V.

Woelderen, *Peter Christiaan van,* master draughtsman, watercolourist, * 20.11.1787 's-Heerenberg (Gelderland), † 22.3.1863 's-Heerenberg (Gelderland) – NL ▭ Scheen II.

Wölf, *Thomas* → **Wölffle,** *Thomas*

Wölfel (Zinngießer-Familie) (ThB XXXVI) → **Wölfel,** *Daniel*

Wölfel (Zinngießer-Familie) (ThB XXXVI) → **Wölfel,** *Friedr. Daniel*

Wölfel (Zinngießer-Familie) (ThB XXXVI) → **Wölfel,** *Gottlob*

Wölfel (Zinngießer-Familie) (ThB XXXVI) → **Wölfel,** *Joh. Friedr.*

Wölfel (Zinngießer-Familie) (ThB XXXVI) → **Wölfel,** *Michael Gottlob*

Wölfel (Zinngießer-Familie) (ThB XXXVI) → **Wölfel,** *Samuel (1662)*

Wölfel (Zinngießer-Familie) (ThB XXXVI) → **Wölfel,** *Samuel (1698)*

Wölfel, *Daniel,* pewter caster, f. 1689 – D ▭ ThB XXXVI.

Wölfel, *Friedr. Daniel,* pewter caster, f. 1784 – D ▭ ThB XXXVI.

Wölfel, *Gottlob,* pewter caster, f. 1723 (?), † 3.7.1748 – D ▭ ThB XXXVI.

Wölfel, *Joh. Friedr.,* pewter caster, f. 1819 – D ▭ ThB XXXVI.

Wölfel, *Michael Gottlob,* pewter caster, f. 1752, † 16.6.1784 – D ▭ ThB XXXVI.

Wölfel, *Samuel (1662),* pewter caster, f. 1662, † before 1682 – D ▭ ThB XXXVI.

Wölfel, *Samuel (1698),* pewter caster, f. 1698, † before 24.7.1724 – D ▭ ThB XXXVI.

Woelfelé, *Charles,* master draughtsman, lithographer, f. before 1840, l. 1840 – F ▭ Bauer/Carpentier VI.

Woelfele, *Johannes* (Nagel) → **Wölfle,** *Johann*

Wölfelin, *Bürgkelin,* painter, f. 1367 – CH ▭ Brun IV.

Woelfelin von Rufach → **Wölflin von Rufach**

Wölffel, *Hans* (Sitzmann) → **Wolffel,** *Hans*

Woelffer, *Emerson* (List) → **Woelffer,** *Emerson S.*

Woelffer, *Emerson S.* (Woelffer, Emerson), painter, graphic artist, * 21.7.1914 Chicago (Illinois) – USA ▭ Falk; List; Vollmer V.

Wölffer, *Joh. Friedrich,* carpenter, * 1778 Ballenstedt or Bollstedt or Bernburg, l. 1806 – D ▭ ThB XXXVI.

Wölffle, *Johann* → **Wölfle,** *Johann*

Wölffle, *Thomas,* sculptor, f. 1742, l. 1766 – D ▭ ThB XXXVI.

Wölfflin, *Thomas,* sculptor, * Bregenz (?), f. 1701 – CH, A ▭ ThB XXXVI.

Woelfinger, *Michael* (Neuwirth II) → **Wölfinger,** *Michael*

Wölfinger, *Michael,* flower painter, porcelain painter, goldsmith, f. 1796, l. 1864 – A ▭ Fuchs Maler 19.Jh. Erg.-Bd II; Neuwirth II.

Wölfl, architect, * Friesach (Kärnten) (?), f. 1235, l. 1240 – A ▭ ThB XXXVI.

Wölfl, *Adalbert,* architectural painter, watercolourist, * 9.5.1823 Frankenstein (Schlesien), † 7.11.1896 Breslau – PL ▭ ThB XXXVI.

Wölfle, *Alphons,* painter, graphic artist, * 24.2.1884 Freising, l. 1922 – D ▭ ThB XXXVI.

Woelfle, *Arthur* (Woelfle, Arthur W.; Woelfle, Arthur William), fresco painter, portrait painter, * 17.12.1873 Trenton (New Jersey), † 6.3.1936 New York or Brooklyn (New York) – USA ▭ EAAm III; Falk; ThB XXXVI; Vollmer V.

Woelfle, *Arthur W.* (Falk; ThB XXXVI) → **Woelfle,** *Arthur*

Woelfle, *Arthur William* (EAAm III) → **Woelfle,** *Arthur*

Wölfle, *Franz Xaver (1887)* (Wölfle, Franz Xaver), painter, commercial artist, * 15.2.1887 Kaufbeuren, † 26.12.1972 Zankenhausen (Bayern) – D ▭ Münchner Maler VI; ThB XXXVI.

Wölfle, *Johann* (Woelfele, Johannes), lithographer, master draughtsman, * 26.6.1807 Endersbach (Württemberg) or Ebersbach (Fils), † 20.11.1893 Faurndau – D ▭ Nagel; ThB XXXVI.

Wölfli, *Adolf,* painter, graphic artist, * 29.2.1864 Bowyl (Bern) or Nüchtern (Bowyl), † 6.11.1930 Waldau or Bern – CH ▭ EAPD; List; Plüss/Tavel II.

Woelflin de Rouffach (Beaulieu/Beyer) → **Wölflin von Rufach**

Wölflin von Rufach (Woelflin de Rouffach), stonemason, sculptor, * Rufach, f. about 1330, † about 1355 – F ▭ Beaulieu/Beyer; ThB XXXVI.

Woelflin de Strasbourg → **Wölflin von Rufach**

Woelkh, *Innozenz,* painter, f. 1701 – D ▭ ThB XXXVI.

Wöll, *Joh. Caspar,* sculptor, f. 1747 – D ▭ ThB XXXVI.

Wöller, *Adam,* wood sculptor, carver, f. 1789 – CZ ▭ ThB XXXVI.

Wöllmitz, *Ehrenfried,* pewter caster, f. 1722 – D ▭ ThB XXXVI.

Woellpper, *David A.,* architect, f. 1881, l. 1930 – USA ▭ Tatman/Moss.

Wölmitz, *Ehrenfried* → **Wöllmitz,** *Ehrenfried*

Wölpert, *Hermann,* painter, * 1910 Waiblingen – PL, D ▭ Nagel.

Woeltz, *Julius,* painter, * 7.7.1911 San Antonio (Texas) – USA ▭ Falk.

Woeltz, *Russell,* painter, f. 1937 – USA ▭ Falk.

Woelvelin von Rufach → **Wölflin von Rufach**

Woenle, *Marie Helene,* portrait painter, * 9.9.1883 Wien, † 12.4.1939 Wien – A ▭ Fuchs Geb. Jgg. II.

Woenne, *Paul,* master draughtsman, sword maker, cutler, * 29.9.1880 Gotha, † 12.9.1952 Solingen – D ▭ Vollmer V.

Woens, *Joannes Bapt.* → **Woons,** *Joannes Bapt.*

Woensam, *Anton* (Worms, Anton von; Woensam von Worms, Anton), painter, woodcutter, * 1493 or 1496 or before 1500 Worms (?), † about 1541 Köln – D ▭ Brauksiepe; DA XXXIII; ELU IV; Merlo; ThB XXXVI.

Woensam, *Jaspar (1510),* painter, f. 10.7.1510, † 1546 or 1549 – D ▭ Merlo.

Woensam, *Jaspar (1514),* painter, f. 1514, † about 1548 – D ▭ Merlo.

Woensam von Worms, *Anton* (Brauksiepe) → **Woensam,** *Anton*

Woensel, *Petronella van,* fruit painter, flower painter, lithographer, master draughtsman, * 11.5.1785 Den Haag (Zuid-Holland) or Wijhe (Overijssel), † 12.12.1839 Den Haag (Zuid-Holland) – NL, B ▭ Pavière II; Scheen II; ThB XXXVI; Waller.

Wörb, *Christof,* sculptor, f. 1744 – A ▭ ThB XXXVI.

Woerd, *Cor van der* → **Woerd,** *Cornelis Marinus van der*

Woerd, *Cornelis Marinus van der,* etcher, * 20.9.1901 Nijkerk (Gelderland) – NL ▭ Scheen II.

Woerd, *Geertruida Lamberta van der,* enamel artist, painter, etcher, * 5.3.1928 Borne (Overijssel) – NL ▭ Scheen II.

Woerd, *Henny van der* → **Woerd,** *Geertruida Lamberta van der*

Wörden, *Hans von,* goldsmith, f. 1595, l. 1597 – DK ▭ Bøje II.

Woerdigh, *Catharina Elsabe,* painter, f. before 1800, † Hamburg – D ▭ Rump.

Woerdigh, *Dominicus Gottfried,* painter, * 1700 Hamburg, † 1.1790 Plön – D ▭ Feddersen; Rump.

Wörfel, *Franz* → **Woerfel,** *Franz*

Woerfel, *Franz,* porcelain painter, * about 1864, † 4.9.1889 Budapest – H ▭ Neuwirth V.

Wörflein, *Joh. Georg,* sculptor, f. 1736, l. 1769 – D ▭ ThB XXXVI.

Wörishoffer, *Carl Wilhelm,* lithographer, * 10.9.1790, † 27.3.1848 Hanau – D ⊡ ThB XXXVI.

Woerkom, *Alfons Maria van,* painter, illustrator, cartoonist, * 26.2.1943 Nijmegen (Gelderland) – NL, CDN ⊡ Scheen II.

Woerkom, *Fons van* → **Woerkom,** *Alfons Maria van*

Woerkom, *Jehanne van* → **Woerkom,** *Jehanne Louise Dorothea Maria van*

Woerkom, *Jehanne Louise Dorothea Maria van,* artisan, master draughtsman, graphic artist, monumental artist, * 22.2.1942 Nijmegen (Gelderland) – NL ⊡ Scheen II.

Woerkom, *Jos van* → **Woerkom,** *Josephus Stephanus Antonius Maria van*

Woerkom, *Josephus Stephanus Antonius Maria van,* designer, * about 8.11.1902 Nijmegen (Gelderland), l. before 1970 – NL ⊡ Scheen II.

Woerkom, *Marcel N. van* → **Woerkom,** *Marcel Willem Marie Gerardus van*

Woerkom, *Marcel Willem Marie Gerardus van,* graphic designer, wood worker, designer, illustrator, * 19.10.1935 Nijmegen (Gelderland) – NL, CH, USA ⊡ Scheen II.

Woerkom, *Wilhelmus Antonius Maria Joseph van* (Woerkom, Wim van; Woerkom, Willem van), etcher, woodcutter, linocut artist, watercolourist, glass grinder, glass painter, wood engraver, master draughtsman, * 8.3.1905 Nijmegen (Gelderland) – NL, B, F ⊡ Mak van Waay; Scheen II; ThB XXXVI; Vollmer V; Waller.

Woerkom, *Willem van* (ThB XXXVI; Waller) → **Woerkom,** *Wilhelmus Antonius Maria Joseph van*

Woerkom, *Wim van* (Mak van Waay; Vollmer V) → **Woerkom,** *Wilhelmus Antonius Maria Joseph van*

Wörl, *Albrecht,* painter, * about 1607 or 1608 München(?), l. 1645 – D, A ⊡ ThB XXXVI.

Wörl, *Hans* → **Werl,** *Hans*

Wörl, *Johann* → **Wörle,** *Johann*

Wörl, *Johann David* → **Werl,** *Johann David*

Wörle, *Gotthard,* cabinetmaker, altar architect, * Fließ (Ober-Inntal), f. 1701 – A ⊡ ThB XXXVI.

Wörle, *Hans* → **Werl,** *Hans*

Wörle, *Hans Conrad,* goldsmith, copper engraver, * about 1577, † before 29.7.1632 Nördlingen – D ⊡ ThB XXXVI.

Wörle, *Johann,* painter, f. 1767, l. 1783 – A ⊡ ThB XXXVI.

Wörle, *Johann David* → **Werl,** *Johann David*

Wörle, *Raimund,* painter, illustrator, * 1906 or 19.2.1896 Hötting, † 29.7.1979 – A ⊡ Davidson II.2; Fuchs Geb. Jgg. II; ThB XXXVI; Vollmer V; Vollmer VI.

Wörlen, *Friedrich Karl,* commercial artist, architect, * 21.2.1915 Würzburg – D ⊡ Vollmer VI.

Wörlen, *Georg Philipp,* painter, graphic artist, * 5.5.1886 Dillingen & Dillingen an der Donau, † 1954 Passau – D ⊡ ThB XXXVI; Vollmer V; Vollmer VI.

Wörlen, *Hans Conrad* → **Wörle,** *Hans Conrad*

Wörlin, *Georg Wilhelm* → **Werlin,** *Georg Wilhelm*

Wörlin, *Hans Conrad* → **Wörle,** *Hans Conrad*

Woermann, *Hedwig* (Woermann, Hedwig (Frau)), painter, sculptor, artisan, * 1.11.1879 Hamburg, † 1960 Wustrow – D, I, F ⊡ Rump; ThB XXXVI; Vollmer V.

Wörmann, *Heinrich Joseph* (Wörmann, Heinrich Jospeh), sculptor, * 16.7.1828 Amelsbüren, l. 1869 – D ⊡ ThB XXXVI.

Wörmann, *Heinrich Jospeh* (ThB XXXVI) → **Wörmann,** *Heinrich Joseph*

Woermann, *Marie,* painter, graphic artist, * 30.12.1851 Hamburg, † 8.10.1942 Hamburg – D ⊡ ThB XXXVI.

Wörmer, *Peter Gregers,* decorative painter, * 4.4.1789 Kopenhagen, † 5.3.1856 or 6.3.1856 Kopenhagen – DK ⊡ ThB XXXVI.

Wörn, *Walter,* painter, master draughtsman, graphic artist, * 19.7.1901 Stuttgart, † 1963 Stuttgart – D ⊡ Nagel; Vollmer V.

Wörndl, *Hans,* painter, f. 1609, l. 1621 – D ⊡ ThB XXXVI.

Wörndl, *Johann* → **Wörndl,** *Hans*

Wörndle, *August von* (Wörndle von Adelsfried, August), history painter, * 22.6.1829 Wien, † 26.4.1902 Wien – A ⊡ Fuchs Maler 19.Jh. IV; ThB XXXVI.

Wörndle, *Christof,* painter, * Innsbruck-Wilten(?), f. 1713 – A ⊡ ThB XXXVI.

Wörndle, *Edmund von* (Wörndle von Adelsfried, Edmund), landscape painter, etcher, * 28.7.1827 Wien, † 3.8.1906 Innsbruck – A ⊡ Fuchs Maler 19.Jh. IV; Ries; ThB XXXVI.

Wörndle, *Wilhelm von* (Wörndle von Adelsfried, Wilhelm), history painter, * 16.6.1863 (Schloß) Weihersburg (Innsbruck), † 29.1.1927 Glatz – A, PL ⊡ Fuchs Maler 19.Jh. IV; ThB XXXVI.

Wörndle von Adelsfried, *August von* → **Wörndle,** *August von*

Wörndle von Adelsfried, *August* (Fuchs Maler 19.Jh. IV) → **Wörndle,** *August von*

Wörndle von Adelsfried, *Edmund von* → **Wörndle,** *Edmund von*

Wörndle von Adelsfried, *Edmund* (Fuchs Maler 19.Jh. IV; Ries) → **Wörndle,** *Edmund von*

Wörndle von Adelsfried, *Wilhelm von* → **Wörndle,** *Wilhelm von*

Wörndle von Adelsfried, *Wilhelm* (Fuchs Maler 19.Jh. IV) → **Wörndle,** *Wilhelm von*

Wörner, *David,* sculptor, f. 1586, l. 1598 – D ⊡ ThB XXXVI.

Wörner, *Gerd,* painter, graphic artist, * 1935 Essen – D ⊡ KüNRW II.

Wörner, *Hans* → **Werner,** *Hans* (1567)

Wörner, *Joh. Heinrich,* cabinetmaker, * Dauernheim (Ober-Hessen)(?), f. 1732 – D ⊡ ThB XXXVI.

Wörner, *Joh. Theobald* → **Werner,** *Joh. Theobald*

Wörner, *Josef,* goldsmith(?), f. 1871, l. 1878 – A ⊡ Neuwirth Lex. II.

Woerner, *Marlene* → **Neubauer-Woerner,** *Marlene*

Wörner, *Otto,* glass painter, portrait painter, * 12.1.1843 Ludwigsburg, † 24.8.1887 Dornstadt – D ⊡ Münchner Maler IV.

Wörner, *Stefan* → **Werner,** *Stefan*

Wörner Baz, *Marysole* → **Wöerner Baz,** *Marisol*

Wörnle, *Adolf Wilhelm* (Jansa) → **Wörnle,** *Wilhelm*

Wörnle, *Hedwig* (Wörnle, Hedwig Charlotte), landscape painter, etcher, * 28.3.1884 Winterthur, † 7.8.1939 Zürich – CH, D ⊡ Brun IV; Münchner Maler VI; Plüss/Tavel II; ThB XXXVI; Vollmer V.

Wörnle, *Hedwig Charlotte* (Brun IV; Plüss/Tavel II) → **Wörnle,** *Hedwig*

Woernle, *Richard,* architect, * 18.11.1882 Esslingen am Neckar, l. after 1925 – D ⊡ ThB XXXVI.

Wörnle, *Wilhelm* (Wörnle, Adolf Wilhelm), painter, copper engraver, etcher, * 23.1.1849 Stuttgart, † 24.3.1916 Wien – D, A ⊡ Fuchs Maler 19.Jh. IV; Jansa; ThB XXXVI.

Wörnteler, *Karl,* painter, f. 1788 – D ⊡ ThB XXXVI.

Wörpflein, *Joh. Georg* → **Wörflein,** *Joh. Georg*

Wörschy, *Jakob* → **Wersching,** *Jakob*

Wörschy, *Joh. Jakob* → **Wersching,** *Jakob*

Wörsing, *Jakob* → **Wersching,** *Jakob*

Wörsing, *Joh. Jakob* → **Wersching,** *Jakob*

Wörth, *Johann,* porcelain painter, f. 1802, l. 1832 – A ⊡ Fuchs Maler 19.Jh. Erg.-Bd II.

Wörtz, *Hans,* cabinetmaker, f. 1585, l. 1618 – D ⊡ ThB XXXVI.

Wörz, *Günter,* painter, * 1929 – D ⊡ Nagel.

Wörz, *Hans* → **Wörtz,** *Hans*

Wössner, *Freimut,* caricaturist, * 1945 – D, A ⊡ Flemig.

Woeste, *Petra,* glass artist, * 2.12.1956 Hannover – D ⊡ WWCGA.

Wösthoff, *Andreas,* pewter caster, f. 1673, † 1726 – D ⊡ ThB XXXVI.

Woestijne, *Gustave van de* (Van de Woestyne, Gustave; Woestyne, Gustave van de), graphic artist, still-life painter, * 2.8.1881 Gent, † 21.4.1947 Brüssel or Uccle – B ⊡ DA XXXI; DPB II; ELU IV; Pavière III.2; ThB XXXVI; Vollmer V.

Woestijne, *Maximilien van de* (Van de Woestyne, Maxime; Woestyne, Maximilien van de), portrait painter, landscape painter, still-life painter, * 25.12.1911 Löwen – B ⊡ DPB II; ThB XXXVI; Vollmer V.

Woestine, *Michel van der,* illuminator, f. 1446 – B, NL ⊡ ThB XXXVI.

Woestyne, *Gustave van de* (Pavière III.2; ThB XXXVI) → **Woestijne,** *Gustave van de*

Woestyne, *Maximilien van de* (ThB XXXVI) → **Woestijne,** *Maximilien van de*

Woestyne, *Michel van der* → **Woestine,** *Michel van der*

Woets, *Flavien Félix,* landscape painter, * 4.5.1822 Paris, l. 1857 – F ⊡ ThB XXXVI.

Wötzer, *J. L.,* sculptor, f. 1846, l. 1849 – CH ⊡ Brun III; ThB XXXVI.

Woevodsky, *Nicolau de,* painter, master draughtsman, * 1888 London, l. 1944 – PL, E ⊡ Ráfols III.

Woffenden, *Emma,* glass artist, * 21.8.1962 Watford (Hertfordshire) – GB ⊡ WWCGA.

Wog, *Daniel* → **Woge,** *Daniel*

Wogák, painter, f. 1615 – CZ ⊡ Toman II.

Wogan de (Baron) (Karel) → **DeWogan** (Baron)

Wogan, *Caroline* → Durieux, *Caroline*

Wogan, *Carrie* → Durieux, *Caroline*

Wogan, *Robert*, miniature painter, jeweller, f. before 1768, l. 1782 – IRL, GB ⊡ Foskett; Strickland II; ThB XXXVI.

Wogan, *Thomas*, miniature painter, * about 1740, † 1780 or before 16.10.1781 or 16.10.1781 Dublin – IRL, GB ⊡ Bradley III; Foskett; Schidlof Frankreich; Strickland II; ThB XXXVI.

Woge, *Daniel*, painter, master draughtsman, * 1717 Berlin, † 6.12.1797 Neustrelitz – D ⊡ ThB XXXVI.

Wogenski, *Robert* → Wogensky, *Robert*

Wogensky, *Robert*, painter, master draughtsman, * 16.11.1919 Paris – F ⊡ Bénézit; Vollmer V.

Woger, *Anton*, stone sculptor, wood sculptor, f. before 1940 – D ⊡ Vollmer VI.

Wogmaister, *Joseph*, master draughtsman, f. 1729 – D ⊡ ThB XXXVI.

Wogner, *Řehoř Antonín*, painter, f. 1700 – CZ ⊡ Toman II.

Wognsen, *Carlo*, book illustrator, figure painter, landscape painter, watercolourist, stage set designer, * 15.8.1916 Ålborg – DK ⊡ Vollmer V.

Wognum, *Henck* (Wognum, Henricus Antonius Johannes), painter, * 3.2.1935 Amsterdam, † 1991 Stockholm – S ⊡ SvKL V.

Wognum, *Henricus Antonius Johannes* → Wognum, *Henck*

Wogram, *Frederick*, lithographer, f. 1854, l. 1859 – USA ⊡ Groce/Wallace.

Wohack, *Karl Kaspar* → Wohak, *Karl Kaspar*

Wohak, *Karl Kaspar*, maker of silverwork, * Böhmen, f. 1795, † 1822 – D ⊡ Seling II.

Wohar, *G.*, goldsmith, f. 1701 – D ⊡ ThB XXXVI.

Woher, *Franz*, plasterer, * before 19.11.1740, † 14.3.1768 Reidlingen – D ⊡ Schnell/Schedler.

Woher, *Franz Joseph* → Woher, *Franz*

Woher, *Joseph*, carpenter, f. 1697, † 30.9.1742 Gaispoint (Wessobrunn) – D ⊡ Schnell/Schedler.

Woher, *Matthäus*, mason, * before 20.2.1700, † 24.9.1750 Gaispoint (Wessobrunn) – D ⊡ Schnell/Schedler.

Wohl → Pfoff, *Andreas*

Wohl, *Luise*, painter, * 3.1.1879 Fălticeni, l. 27.4.1942 – A ⊡ Fuchs Maler 19.Jh. Erg.-Bd II.

Wohlberg, *Meg*, painter, f. 1947 – USA ⊡ Falk.

Wohlbrandt, *C.*, bookplate artist, f. before 1911 – D ⊡ Rump.

Wohlenberg, *Albert*, landscape painter, * 4.4.1852 Braunschweig, † 13.2.1933 Berlin – F, D ⊡ ThB XXXVI.

Wohlenberg, *Fernand*, restorer, graphic artist, * 31.7.1884 Paris, l. before 1961 – D ⊡ Vollmer V.

Wohlenhoffer, *János* → Wollenhofer, *János*

Wohler, *Curt*, sculptor, * 19.7.1932 Wohlen – CH, D ⊡ Plüss/Tavel II.

Wohler, *Joh. Christoph (1748)* (Wohler, Joh. Christoph (der Ältere)), sculptor, * 1748 Magdeburg, † 4.5.1799 Potsdam – D ⊡ ThB XXXVI.

Wohler, *Johan*, painter, f. 1643, l. 1662 – D ⊡ Focke.

Wohler, *Michael Christoph (1754)*, sculptor, * 1754 Magdeburg, † 16.12.1802 Potsdam – D, S ⊡ SvKL V.

Wohler, *Sigmund*, master draughtsman, * before 19.6.1668, † after 1738 – D ⊡ ThB XXXVI.

Wohlers, *Christian Pieter*, cartographer, f. about 1770 – D ⊡ Rump.

Wohlers, *Cornelius Martin*, copper engraver, master draughtsman, * about 1720, † before 13.12.1813 Ochsenwärder – D ⊡ Rump; ThB XXXVI.

Wohlers, *Gerhard*, pewter caster, * 1721, † 9.10.1780 – D ⊡ ThB XXXVI.

Wohlers, *Jürgen Peter*, painter, f. 1709, † Hamburg – D ⊡ Rump.

Wohlers, *Julius*, painter, etcher, lithographer, * 31.10.1867 Hamburg, † 1953 Königreich (Stade) – D ⊡ Rump; ThB XXXVI; Vollmer V.

Wohlert, *Gerhard* → Wohlers, *Gerhard*

Wohlert, *Herbert*, painter, * 11.9.1928 Grasenau (Ober-Schlesien) – D ⊡ Vollmer V.

Wohlert, *Joachim Daniel* (SvKL V) → Wohlert, *Johann*

Wohlert, *Jochim* (Rump) → Wohlert, *Johann*

Wohlert, *Jochim(?)* → Wohlert, *Johann*

Wohlert, *Johann* (Wohlert, Jochim; Wohlert, Joachim Daniel), pewter caster, miniature painter, * 1720 Burg (Fehmarn)(?), † 21.2.1791 Hamburg-Bergedorf – D, S ⊡ Rump; SvKL V; ThB XXXVI.

Wohlert, *Johann Daniel* (?) → Wohlert, *Johann*

Wohlert, *Vilhelm*, architect, * 27.5.1920 – DK ⊡ DKL II.

Wohlfahrt, *Bernhard Wilhelm* (SvKL V) → Wohlfahrt, *Wilhelm*

Wohlfahrt, *Carl Thure Fredrik* (SvKL V) → Wohlfahrt, *Fredrik*

Wohlfahrt, *Frank*, painter, * 29.7.1942 L'Hopital (Moselle) – F ⊡ Bauer/Carpentier VI.

Wohlfahrt, *Fredrik* (Wohlfahrt, Carl Thure Fredrik), genre painter, master draughtsman, * 18.10.1837 Göteborg, † 28.10.1909 Göteborg – S ⊡ Konstlex.; SvK; SvKL V; ThB XXXVI.

Wohlfahrt, *Friedr. Carl* (Wohlfahrt, Friedrich K.), porcelain painter, * Ellwangen (?), f. 1766, l. 1776 – D ⊡ Nagel; ThB XXXVI.

Wohlfahrt, *Friedrich K.* (Nagel) → Wohlfahrt, *Friedr. Carl*

Wohlfahrt, *Johannes*, painter, woodcutter, * 4.4.1900 Graz, † 26.4.1975 Graz – A ⊡ Fuchs Geb. Jgg. II; List; Nagel; ThB XXXVI; Vollmer V.

Wohlfahrt, *Liesl*, painter, * 25.4.1910 Wien – A ⊡ Fuchs Maler 20.Jh. IV.

Wohlfahrt, *Mathias*, painter, f. 2.7.1733 – A ⊡ ThB XXXVI.

Wohlfahrt, *Michel*, sculptor, f. before 1989, l. 1989 – F ⊡ Bauer/Carpentier VI.

Wohlfahrt, *Otto*, landscape painter, * 1895, † 1945 – D ⊡ Wietek.

Wohlfahrt, *Thure* → Wohlfahrt, *Fredrik*

Wohlfahrt, *Wilhelm* (Wohlfahrt, Bernhard Wilhelm), portrait painter, genre painter, master draughtsman, graphic artist, * 12.9.1812 Stockholm, † 1.4.1863 Stockholm – S ⊡ SvK; SvKL V; ThB XXXVI.

Wohlfahrth, *Harry*, painter, * 26.4.1921 Oberstdorf (Allgäu) – CDN, D ⊡ Vollmer V.

Wohlfahrth, *Joh. Tobias*, gunmaker, * 1705, † 1771 – D ⊡ ThB XXXVI.

Wohlfahrtsstätter, *Peter*, cabinetmaker, f. 1792, l. 1797 – A ⊡ ThB XXXVI.

Wohlfart, *Anton* → Wolfarth, *Anton*

Wohlfart, *Frank*, engraver, * 29.7.1942 L'Hopital (Moselle) – F ⊡ Bénézit.

Wohlfarth, *Hermann*, porcelain painter, f. 1878, l. 1908 – D ⊡ Neuwirth II.

Wohlfeil, *Erwin*, painter, graphic artist, * 1.3.1900 Ippik (Livland) – LV, PL, D ⊡ Hagen; ThB XXXVI.

Wohlfeld, *Walter*, painter, * 1917 Hamburg – D ⊡ KüNRW III; Vollmer VI.

Wohlgeboren, *Helene*, sculptor, painter, * 12.8.1852 Königsberg – D ⊡ ThB XXXVI.

Wohlgemüth, *Christian* → Wolgemut, *Christoph*

Wohlgemüth, *Christoph* → Wolgemut, *Christoph*

Wohlgemut, *Christian* → Wolgemut, *Christoph*

Wohlgemut, *Georg*, cabinetmaker, f. 1692, l. 1694 – D ⊡ ThB XXXVI.

Wohlgemuth, *Bonifác* → Wolmut, *Bonifaz*

Wohlgemuth, *Bonifaz* → Wolmut, *Bonifaz*

Wohlgemuth, *Daniel*, painter, lithographer, * 17.4.1876 Albisheim, † 20.10.1967 Gundersheim – D ⊡ Brauksiepe; Ries; ThB XXXVI; Vollmer V; Vollmer VI.

Wohlgemuth, *E. Berthold*, painter, * 1910 – D ⊡ Nagel.

Wohlgemuth, *Ewald*, sculptor, * 1890 Zwönitz, l. before 1961 – D ⊡ Vollmer V.

Wohlgemuth, *F.*, painter, f. 1749, l. 1750 – D ⊡ ThB XXXVI.

Wohlgemuth, *Georg* → Wohlgemut, *Georg*

Wohlgemuth, *Guglielmo* (Comanducci V) → Wohlgemuth, *Wilhelm*

Wohlgemuth, *Joh. Caspar* (Wohlgemuth, Johann Caspar), architect(?), * 20.11.1738, † 2.11.1803 – D ⊡ Sitzmann; ThB XXXVI.

Wohlgemuth, *Joh. Heinr.*, wood sculptor, carver, f. 1772, l. 1773 – D ⊡ ThB XXXVI.

Wohlgemuth, *Joh. Jakob*, mason, * 1692, † 1773 – D ⊡ Sitzmann.

Wohlgemuth, *Johann Caspar* (Sitzmann) → Wohlgemuth, *Joh. Caspar*

Wohlgemuth, *Karel* (Toman II) → Wohlgemuth, *Karl*

Wohlgemuth, *Karl* (Wohlgemuth, Karel), painter, f. 1708, l. 1732 – CZ ⊡ ThB XXXVI; Toman II.

Wohlgemuth, *Matthias*, gilder, f. 1714 – D ⊡ Sitzmann.

Wohlgemuth, *Michael*, designer, painter, * 1434 Nürnberg, l. 1493 (?) – D ⊡ Bradley III.

Wohlgemuth, *Roderich*, glass artist, * 1939 Slavsk – RUS, D ⊡ WWCGA.

Wohlgemuth, *Wilhelm* (Wohlgemuth, Guglielmo), painter, sculptor, graphic artist, * 10.6.1870 Paris, † 6.1.1942 Rom – D, I, F ⊡ Comanducci V; ThB XXXVI.

Wohlgeschaffen, *Saly*, goldsmith (?), f. 1886, l. 1888 – A ⊡ Neuwirth Lex. II.

Wohlhaupter, *Emanuel Joh. Karl*, painter, * 26.9.1683 Brünn, † 1.9.1756 Fulda – CZ, D ⊡ ThB XXXVI.

Wohlhaupter, *František*, painter, f. 1698 – CZ ⊡ Toman II.

Wohlhüter, *Eléonore* → Bilger, *Eléonore*

Wohlhüter, *Ingrid,* ceramist, * 1947 – D
⌘ Nagel.
Wohlien, *C. W.* (Rump) → **Wohlien,**
Christoph Wilhelm
Wohlien, *Christoph Wilhelm* (Wohlien, C.
W.), painter, lithographer, * 3.3.1811
Hamburg, † 9.5.1869 Hamburg-Altona
– D ⌘ Rump; ThB XXXVI.
Wohlin, *Rolf* → **Wohlin,** *Rolf Arne*
Wohlin, *Rolf Arne,* painter, filmmaker,
* 3.3.1938 Stockholm – S ⌘ SvKL V.
Wohlmann, *Joh. Ludwig,* painter, f. 1760,
l. 1761 – D ⌘ ThB XXXVI.
Wohlmayr, *Franziskus,* painter,
* Hechingen (?), f. 1698 – A, D
⌘ ThB XXXVI.
Wohlmett, *Bonifaz* → **Wolmut,** *Bonifaz*
Wohlmuth, *Bonifác* (Toman II) →
Wolmut, *Bonifaz*
Wohlmuth, *Josef (1840),* architectural
painter, watercolourist, f. about 1840,
l. 1876 – A ⌘ Fuchs Maler 19.Jh. IV;
ThB XXXVI.
Wohlmuth, *Laib,* goldsmith (?) – A
⌘ Neuwirth Lex. II.
Wohlmuth, *Leopold,* goldsmith (?), f. 1882,
l. 1885 – A ⌘ Neuwirth Lex. II.
Wohlrab, *Johann Jakob* → **Wolrab,**
Johann Jakob
Wohlrab, *Karl,* painter, graphic
artist, * 17.6.1873 Dresden – D
⌘ ThB XXXVI.
Wohlschlager, *Andrä,* painter, f. 1717 – A
⌘ ThB XXXVI.
Wohlschlegel, *Walther,* painter, graphic
artist, * 8.6.1907 Lörrach – D
⌘ Mülfarth; Vollmer V.
Wohlström, *Nils* (Wohlström, Nils Gabriel;
Vohlström, Nils Gabriel), portrait painter,
* 24.3.1890 Helsinki, † 9.10.1935
Helsinki – SF ⌘ Koroma; Kuvataiteilijat;
Nordström; Paischeff; Vollmer V.
Wohlström, *Nils Gabriel* (Koroma;
Kuvataiteilijat; Paischeff) → **Wohlström,**
Nils
Wohlwill, *Gretchen* (Cien años XI;
Pamplona V; Rump) → **Wohlwill,**
Margarete
Wohlwill, *Margarete* (Wohlwill, Gretchen),
painter, * 27.11.1878 or 1888
Hamburg, l. before 1961 – D, F, P
⌘ Cien años XI; Pamplona V; Rump;
ThB XXXVI; Vollmer V.
Wohlwill-Thomae (Wohlwill-Thomae
(Frau)), painter, f. 1910 – D ⌘ Rump.
Wohnlich, *Carl,* history painter, genre
painter, portrait painter, * 26.12.1824
Friedland (Schlesien), † 20.11.1885
Dresden – D, PL ⌘ Ries; ThB XXXVI.
Wohnlich, *Christophe-Bastian,* goldsmith,
f. 1686 – F ⌘ Brune.
Wohnlich, *Jakob* → **Wonlich,** *Jakob*
Wohnlich, *Niklaus* (Brun IV) →
Wohnlich, *Nikolaus*
Wohnlich, *Nikolaus* (Wohnlich, Niklaus),
goldsmith, * Luzern, f. 1595, l. 1613
– CH ⌘ Brun IV; ThB XXXVI.
Wohnlich, *Onofronius* → **Wonlich,**
Onofronius
Wohnlich-Duley, *Geneviève* → **Duley,**
Geneviève
Wohralik, *Franz,* goldsmith, silversmith,
f. 1920 – A ⌘ Neuwirth Lex. II.
Wohwill, *Gretchen,* watercolourist, master
draughtsman, graphic artist, * 1878
Hamburg, l. before 1959 – D, P
⌘ Tannock.
Woiceske, *Elizabeth Bush,* flower painter,
sculptor, designer, graphic artist,
* Philadelphia (Pennsylvania), f. 1940
– USA ⌘ Falk.

Woiceske, *Ronau William,* painter, etcher,
designer, * 27.10.1887 Bloomington
(Illinois), † 21.7.1953 New York (?)
– USA ⌘ Falk.
Woickert, *Eberhard,* painter, f. 1702 – D
⌘ ThB XXXVI.
Woidig, *E.,* porcelain painter (?), f. 1894
– H ⌘ Neuwirth II.
Woikowsky-Tillgner, *Karin von,*
sculptor, painter, * 14.9.1890
Schimischow (Heuerstein), l. 1929 –
D ⌘ ThB XXXVI.
Woillez, *Louis-Paul-Eugène,* architect,
* 1880 Beauvais, l. after 1906 – F
⌘ Delaire.
Woillez, *Pierre-Louis-Eugène,* architect,
* 1878 Beauvais, l. 1905 – F
⌘ Delaire.
Woillo, *Stephan,* founder, f. 1652 – D
⌘ ThB XXXVI.
Woinoff, *Michail Fjodorowitsch* (ThB
XXXVI) → **Voinov,** *Michail Fedorovič*
Woinoff, *Wsewolod* (Vollmer VI) →
Voinov, *Vsevolod Vladimirovič*
Woiseri, *J. I. Bouquet* (Woiseri, J. L.
Bouquet), copper engraver, watercolourist,
aquatintist, f. 1803, l. 1810 – USA
⌘ Brewington; ThB XXXVI.
Woiseri, *J. L. Bouquet* (Brewington) →
Woiseri, *J. I. Bouquet*
Woissen, *Georg* → **Weiss,** *Georg* (1580)
Woite, *Oscar* (Ries) → **Woite,** *Oskar*
Woite, *Oskar* (Woite, Oscar), genre
painter, illustrator, * 30.1.1854 Obernigk
(Schlesien), l. after 1903 – D, PL
⌘ Ries; ThB XXXVI.
Woitek, *Emanuel,* goldsmith, f. 1898,
l. 1909 – A ⌘ Neuwirth Lex. II.
Woitsch, *Marianne,* painter, * 12.12.1873
Ottensheim, † 24.7.1945 Linz – A
⌘ Fuchs Maler 19.Jh. Erg.-Bd II.
Wojáček, *Josef Mořic* → **Vojáček,** *Josef
Mořic*
Wojack, *Lothar,* master draughtsman,
* 19.3.1948 – D ⌘ BildKueHann.
Wójcicki, *Antoni,* architect, * 13.6.1853
Kielce, † 17.9.1930 Warschau – PL
⌘ ThB XXXVI.
Wójcicki, *Klemens,* portrait painter,
* 1744, † 31.12.1814 Warschau – PL
⌘ ThB XXXVI.
Wojciech → **Albert** (1494)
Wojciechowski, *Jarosław,* architect,
restorer, * 30.7.1874 Warschau,
† 19.10.1942 Warschau – PL
⌘ Vollmer V.
Wojciechowski, *Konstanty,* architect,
* 8.4.1841 Wojsławice, † 29.12.1910
Warschau – PL ⌘ ThB XXXVI.
Wojcieszynski, *Stanislas* → **Wostan**
Wojirsch, *Burkart,* graphic artist, * 1944
Pritzwalk – D ⌘ Nagel.
Wojnarowski, *Jan Kanty,* architect, painter,
* 1815, l. 1876 – PL ⌘ ThB XXXVI.
Wojnarski, *Jan,* etcher, painter,
* 1.12.1879 or 1880 Tarnów,
† 14.10.1937 Krakau – PL
⌘ ThB XXXVI; Vollmer V.
Wojnarski, *Vadenz,* painter, f. 1955 – PL,
P ⌘ Pamplona V.
Wojniakowski, *Kazimierz,* history painter,
portrait painter, * 1771 or 1772 (?) or
1772 Krakau, † 20.1.1812 or 20.12.1812
Warschau – PL ⌘ DA XXXIII;
ThB XXXVI.
Wojtech, *Karl,* silversmith, * 16.3.1881
Wien, † 22.9.1944 Stockholm – A, S
⌘ SvK; SvKL V; Vollmer V.
Wojtek, *Emanuel* → **Woitek,** *Emanuel*

Wojtek, *Leopoldine,* graphic artist,
painter, * 27.10.1903 Brünn – A
⌘ Fuchs Maler 20.Jh. IV; Vollmer VI.
Wojtek, *Poldi* → **Wojtek,** *Leopoldine*
Wojtkiewicz, *Witold,* painter, * 1879
or 29.12.1879 or 1880 (?) Warschau,
† 1909 or 14.6.1909 or 1911 Krakau
or Warschau – PL ⌘ DA XXXIII;
Schurr V; ThB XXXVI.
Wojtowicz, *Bazyli,* sculptor, * 2.4.1899
Czarnorzeki (Krosno), l. before 1961
– PL ⌘ Vollmer V.
Wójtowicz, *Piotr,* sculptor, * 10.6.1862
Przemyśl, l. about 1892 – UA, PL
⌘ ThB XXXVI.
Wojtowicz, *Stanislaw,* woodcutter,
* 15.10.1920 Krakau – PL
⌘ Vollmer V.
Wokal, *Louis Edwin,* artisan, designer,
* 25.5.1914 Astoria (New York) – USA
⌘ Falk.
Wokurka, *Bedřich,* painter, * 10.3.1909
Mirkov – CZ ⌘ Toman II.
Wol, *Stoffel,* bookbinder, f. 1507 – CH
⌘ Brun IV.
Wolak, *Martha,* genre painter, master
draughtsman, f. about 1947 – A
⌘ Fuchs Maler 20.Jh. IV.
Woland, *Peter,* glass painter, f. 1553,
l. 1595 – CH ⌘ Brun III.
Wolang, *Peter* → **Woland,** *Peter*
Wolawka, *Pavel,* painter, f. 1598 – CZ
⌘ Toman II.
Wolbeer, *Gerhard,* faience maker,
* about 1663, † 12.1721 Berlin – D
⌘ ThB XXXVI.
Wolber → **Wolbero**
Wolbero, architect, f. 1209 – D ⌘ Merlo;
ThB XXXVI.
Wolbers, *Dirk* (Vollmer V) → **Wolbers,**
Dirk Johannes
Wolbers, *Dirk Johannes* (Wolbers, Dirk),
sculptor, medalist, master draughtsman,
* 10.6.1890 Haarlem (Noord-Holland),
† 22.9.1957 Leiden (Zuid-Holland)
– NL, B, F, GB ⌘ Mak van Waay;
Scheen II; Vollmer V.
Wolbers, *Herman* → **Wolbers,** *Hermanus
Gerhardus*
Wolbers, *Hermanus Gerhardus,*
watercolourist, master draughtsman,
etcher, decorative painter, * 27.5.1856
Heemstede (Noord-Holland),
† 29.12.1926 Den Haag (Zuid-Holland) –
NL ⌘ Scheen II; ThB XXXVI; Waller.
Wolbers, *Johannes,* architect, master
draughtsman, * 8.6.1858 Heemstede
(Noord-Holland), † 18.1.1932 Den Haag
(Zuid-Holland) – NL ⌘ Scheen II.
Wolbers, *N. Gerhardus* → **Wolbers,**
Hermanus Gerhardus
Wolbert, *Herman* → **Wolbert,** *Herman
Bernard*
Wolbert, *Herman Bernard,* painter, master
draughtsman, illustrator, * 21.12.1894
Enschede (Overijssel), † 18.1.1932
Den Haag (Zuid-Holland) – NL, F
⌘ Scheen II.
Wolbertus, founder, f. 1301 – D
⌘ Focke.
Wolbrandt, *Carl* (Wolbrandt, Karl),
architect, artisan, * 6.6.1860 Hamburg,
† 22.1.1924 Krefeld – D, A ⌘ Jansa;
Rump; ThB XXXVI.
Wolbrandt, *Karl* (Rump) → **Wolbrandt,**
Carl
Wolbrandt, *Peter,* painter, graphic artist,
* 25.12.1886 Krefeld & Hamburg,
l. before 1961 – D ⌘ ThB XXXVI;
Vollmer V.
Wolcet, *Nikolaus* → **Wolscheid,** *Nikolaus*

Wolchonok, *Louis*, painter, etcher, designer, * 12.1.1898 New York, l. 1947 – USA ▭ Falk.

Wolck, *Bertel*, portrait painter, decorative painter, porcelain colourist, portrait miniaturist, * 28.10.1816 Nyborg (Fünen), † 26.8.1886 Århus – DK ▭ Neuwirth II; ThB XXXVI.

Wolckenstein, *Florenz*, goldsmith, * Freiburg, f. 1587, l. 1598 – D ▭ Seling III.

Wolcker, *B.*, painter, f. about 1672 – D ▭ Sitzmann; ThB XXXVI.

Wolcker, *D.*, painter, f. 1745, l. 1748 – D ▭ ThB XXXVI.

Wolcker, *Franz Joseph*, painter, f. 1722 – D ▭ ThB XXXVI.

Wolcker, *Gabriel*, painter, f. 1755, l. 1757 – D ▭ Sitzmann; ThB XXXVI.

Wolcker, *Joh. Georg* (Sitzmann) → Wolcker, *Johann Georg*

Wolcker, *Joh. Gg.* → Wolcker, *D.*

Wolcker, *Joh. Michael* (Sitzmann) → Wolcker, *Johann Michael*

Wolcker, *Joh. Michael*, painter, * Schelklingen, f. 1737, l. 1753 – D ▭ ThB XXXVI.

Wolcker, *Johann Georg* (Wolcker, Joh. Georg), painter, * 1700 Burgau (Bayern), † 1766 Augsburg – D ▭ Sitzmann; ThB XXXVI.

Wolcker, *Johann Michael* (Wolcker, Joh. Michael), painter, * 1702 Schelkingen, † 1784 Schelkingen – D ▭ Nagel; Sitzmann.

Wolcker, *Karl* → Wolcker, *Gabriel*

Wolcker, *Matthias*, painter, * Schelklingen(?), f. 1730, † 10.10.1742 Dillingen – D ▭ ThB XXXVI.

Wolcker, *Peter*, painter, f. 1748 – D ▭ ThB XXXVI.

Wolcot, *John* (Grant) → Wolcott, *John*

Wolcott, *Frank*, painter, sculptor, etcher, artisan, * McLeansboro (Illinois), f. 1925 – USA ▭ Falk.

Wolcott, *Helen*, painter, f. 1925 – USA ▭ Falk.

Wolcott, *John* (Wolcot, John), painter, * 1738 Dodbrook (Devonshire), † 13.1.1819 Somerstown – GB ▭ Grant; ThB XXXVI.

Wolcott, *John Gilmore*, portrait painter, cartoonist, * 31.1.1891 Cambridge (Massachusetts), l. 1947 – USA ▭ Falk.

Wolcott, *Josiah*, portrait painter, f. 1835, l. 1857 – USA ▭ Groce/Wallace.

Wolcott, *Katherine*, painter, * 8.4.1880 Chicago (Illinois), l. 1947 – USA ▭ Falk; ThB XXXVI.

Wolcott, *L.*, portrait painter, f. 1883 – USA ▭ Hughes.

Wolcott, *Marion Post*, photographer, * 1910 – USA ▭ Falk.

Wolcott, *Roger Augustus*, painter, designer, sculptor, artisan, * 25.8.1909 Amherst (Massachusetts) – USA ▭ Falk.

Wolcott, *Stanley H.* (Mistress) → Roberts, *Dean*

Wold, *Arne*, master draughtsman, * 26.9.1895 Kristiania, l. 1974 – N ▭ NKL IV.

Wold, *Felix*, master draughtsman, f. before 1907 – N ▭ Ries.

Wold, *Roar*, painter, * 16.5.1926 Strinda – N ▭ NKL IV.

Wold-Thorne, *Oluf* → Wold-Torne, *Oluf*

Wold-Torne, *Kris Laache* (Torne, Kristine Laache), painter, textile artist, artisan, * 1.2.1867 Trondheim(?) or Holmsbu, † 24.4.1946 Florenz – N ▭ NKL IV; ThB XXXVI.

Wold-Torne, *Kristine Laache* → Wold-Torne, *Kris Laache*

Wold-Torne, *Oluf*, painter, master draughtsman, artisan, * 7.11.1867 Soon, † 19.3.1919 Kristiania – N ▭ NKL IV; ThB XXXVI.

Wolda, *Joke*, master draughtsman, etcher, collagist, sculptor, artisan, * 11.9.1940 Almelo (Overijssel) – NL, B ▭ Scheen II.

Woldbye, *Ole*, photographer, * 23.7.1930 – DK ▭ DKL II.

Wolde, *Ferdinand van* (ThB XXXVI; Vollmer V; Waller) → Wolde, *Ferdinand Hendricus van*

Wolde, *Ferdinand Hendricus van* (Wolde, Ferdinand van), lithographer, painter, * 10.2.1891 Groningen (Groningen), † 17.12.1945 Groningen (Groningen) – NL ▭ Scheen II; ThB XXXVI; Vollmer V; Waller.

Woldemar, *F.*, painter, f. about 1830 – A ▭ Fuchs Maler 19.Jh. IV.

Woldemarson, *Hubert*, carver, f. 1560, † 1565 Stockholm – S ▭ SvKL V.

Woldemarson, *Hubrecht* → Woldemarson, *Hubert*

Woldemarson, *Huprecht* → Woldemarson, *Hubert*

Wolden, *Inger Johanne*, painter, * 14.9.1919 Oslo – N ▭ NKL IV.

Wolden, *Matt*, painter, f. 1924 – USA ▭ Falk.

Wolden, *Tittit* → Wolden, *Inger Johanne*

Woldo, *Dorothy* → Peirce, *Dorothy Rice*

Woldram, *Hans*, artist, † 1571 – D ▭ Zülch.

Woldringh, *Ans* → Woldringh, *Anske Alida*

Woldringh, *Anske Alida*, painter, modeller, * 6.5.1926 Bussum (Noord-Holland) – NL ▭ Scheen II.

Woldum, *Thomas Nielsen*, goldsmith, silversmith, * Århus, f. 16.7.1636, † 1745 – DK ▭ Bøje II.

Woledge, *F. W.* (Grant) → Woledge, *Frederick William*

Woledge, *Frederick William* (Woledge, F. W.), landscape painter, f. 1840, l. 1895 – GB ▭ Grant; Mallalieu; Wood.

Woleke, carpenter, f. 1377 – D ▭ Focke.

Woler, *Peter*, miniature painter, f. 1577 – CH ▭ Brun III.

Wolers, *Henrich*, painter, f. 1706, l. 1716 – D ▭ Focke.

Wolers, *Johan* (?), painter, f. 1707, l. 1708 – D ▭ Focke.

Wolers, *Lorenz*, painter, f. 1700, † before 1703 – D ▭ Focke.

Wolers, *Paul*, painter, f. 1696, l. 1697 – D ▭ Focke.

Wolever, *Adeleine*, painter, illustrator, * 8.4.1886 Belleville (Ontario), l. 1921 – USA, CDN ▭ Falk.

Meister Wolf → Braunbock, *Wolfgang*

Wolf → Heuklem, *Reynier van*

Wolf → Wolfgang (1475)

Wolf (1496), armourer, f. 1496, l. 1523 – D ▭ ThB XXXVI.

Wolf (1539), carpenter(?), f. 1539 – D ▭ Sitzmann.

Wolf (1550), painter, f. 1550, l. 1551 – PL, RUS, D ▭ ThB XXXVI.

Wolf (1679), glass painter, f. 1679 – CH ▭ Brun III.

Wolf (1716), painter, f. 1716 – D ▭ ThB XXXVI.

Wolf (1801), master draughtsman, f. 1801 – F ▭ Audin/Vial II.

Wolf (1803), painter, f. 7.9.1803 – F ▭ Marchal/Wintrebert.

Wolf (1842), lithographer, f. 1842 – D ▭ Rump.

Wolf (1867) (Wolf), porcelain painter, f. 1867 – D ▭ Neuwirth II.

Wolf (1881), goldsmith(?), f. 1881 – A ▭ Neuwirth Lex. II.

Wolf, *Meister* → Wolf (1496)

Wolf, *A.*, landscape painter, animal painter, f. about 1830, l. 1850 – D ▭ ThB XXXVI.

Wolf, *Aaron*, gem cutter, * Brandenburg, f. about 1728, l. about 1750 – D, I ▭ Bulgari I.2; ThB XXXVI.

Wolf, *Abraham*, painter, f. 1615 – NL ▭ ThB XXXVI.

Wolf, *Achill*, architect, * 1834 Wien or Triblitz (Leitmeritz), † 4.7.1891 Prag – CZ ▭ ThB XXXVI; Toman II.

Wolf, *Addison* (Mistress) → Wolf, *Eva M. Nagel*

Wolf, *Alajos* (MagyFestAdat) → Wolf, *Alois* (1820)

Wolf, *Alban*, painter, restorer, f. before 1940, l. before 1961 – D ▭ Vollmer V.

Wolf, *Albert*, stage set designer, * 19.3.1863 Karlsruhe, l. 1883 – D ▭ ThB XXXVI.

Wolf, *Albrecht*, painter, copper engraver, * about 1812, † 12.5.1835 Berlin – D ▭ ThB XXXVI.

Wolf, *Alexander (1864)*, genre painter, landscape painter, * 9.10.1864 Beringen (Schaffhausen), † 28.4.1921 Beringen – CH ▭ Brun III; Plüss/Tavel II; ThB XXXVI.

Wolf, *Alexander (1952)*, painter, graphic artist, caricaturist, * 25.4.1952 Graz – A ▭ Flemig; Fuchs Maler 20.Jh. IV; List.

Wolf, *Alois (1820)* (Wolf, Alajos), landscape painter, genre painter, * 1820 or 1822 Prag, l. 1864 – CZ, H ▭ MagyFestAdat; ThB XXXVI; Toman II.

Wolf, *Alois (1829)*, landscape painter, f. about 1829 – I ▭ ThB XXXVI.

Wolf, *Amanda*, sculptor, f. 1937 – USA ▭ Falk.

Wolf, *Andreas* → Wolff, *Andreas*

Wolf, *Andreas* → Wolfgang, *Georg Andreas* (1703)

Wolf, *Andreas (1740)*, coppersmith, f. 1740 – D ▭ ThB XXXVI.

Wolf, *Anna Marie* → Wolf, *Marie*

Wolf, *Anton (1778)* (Wolf, Antonín (1778)), painter, master draughtsman, * 1778 Prag, † 8.10.1818 Prag – CZ ▭ ThB XXXVI; Toman II.

Wolf, *Anton (1838)* (Wolf, Antonín (1838)), painter, f. about 1838 – CZ ▭ ThB XXXVI; Toman II.

Wolf, *Antonín (1778)* (Toman II) → Wolf, *Anton* (1778)

Wolf, *Antonín (1838)* (Toman II) → Wolf, *Anton* (1838)

Wolf, *Antonín (1861)*, master draughtsman, calligrapher, f. 1861 – CZ ▭ Toman II.

Wolf, *Arnold*, goldsmith, f. 1518 – D ▭ Kat. Nürnberg.

Wolf, *August*, copyist, goldsmith, * 20.4.1842 Weinheim, † 19.2.1915 Venedig – D, I ▭ Mülfarth; Münchner Maler IV; ThB XXXVI.

Wolf, *B. Joseph*, bell founder, f. 1646, l. 1673 – CH ▭ Brun III.

Wolf, *Balduin*, landscape painter, * 15.7.1819 Warmbrunn, † 21.11.1907 Düsseldorf – D ▭ ThB XXXVI.

Wolf, *Bastian* → Wolf, *Sebastian* (1569)

Wolf, *Ben*, painter, illustrator, * 17.10.1914 Philadelphia (Pennsylvania) – USA ⌑ Falk; Vollmer V.

Wolf, *Benjamin* (Wolff, Benjamin), miniature painter, master draughtsman, * 25.8.1758 Dessau, † about 15.10.1825 Amsterdam (Noord-Holland) – D, NL, A, I ⌑ Scheen II; Schidlof Frankreich; ThB XXXVI.

Wolf, *Bernd*, painter, collagist, * 1953 Frankfurt (Main)-Höchst – D ⌑ BildKueFfm.

Wolf, *Birgit Maria*, assemblage artist, sculptor, * 1956 Calw (Schwarzwald) – D ⌑ ArchAKL.

Wolf, *Bohdan Theodor*, painter, * 1838 Třebivlice, † 23.8.1896 Prag – CZ ⌑ Toman II.

Wolf, *Burkhardt*, stonemason, f. 1487 – CH ⌑ Brun III.

Wolf, *Carl* → Wolf, *Karl* (1884)

Wolf, *Carl (1837)*, sculptor, * 4.11.1837 Rottweil, † 13.5.1887 Horb (Neckar) – D ⌑ ThB XXXVI.

Wolf, *Carl (1867)*, goldsmith(?), f. 1867 – A ⌑ Neuwirth Lex. II.

Wolf, *Carl (1890)*, goldsmith, f. 1890, l. 1908 – A ⌑ Neuwirth Lex. II.

Wolf, *Caspar*, landscape painter, * 3.5.1735 Muri (Aargau), † 6.10.1783 Heidelberg – CH, D ⌑ Brun III; DA XXXIII; ThB XXXVI.

Wolf, *Christian*, mason, * Amorbach, f. 1752, l. 1757 – D ⌑ ThB XXXVI.

Wolf, *Christian Friedr.*, ornamental sculptor, f. about 1788 – D ⌑ ThB XXXVI.

Wolf, *Christian(?)* → Wineke, *Christian* (1680)

Wolf, *Christoph*, mason, f. 1755, l. 1779 – D ⌑ ThB XXXVI.

Wolf, *Conrad (1426)*, instrument maker, * Waldshut(?), f. 1426, l. 1428 – CH ⌑ Brun III.

Wolf, *Conrad (1864)*, goldsmith(?), f. 1864, l. 1868 – A ⌑ Neuwirth Lex. II.

Wolf, *Daniel*, goldsmith, * 1646 Breslau, † 23.6.1712 – PL ⌑ ThB XXXVI.

Wolf, *Dario*, painter, graphic artist, * 3.12.1901 Trient, † 29.7.1971 Trient – I ⌑ Comanducci V.

Wolf, *Dietrich*, goldsmith, * 6.4.1710 Zürich, † 1766 – CH ⌑ Brun III; ThB XXXVI.

Wolf, *Ebbert* (der Ältere) → Wolf, *Ebert* (1535)

Wolf, *Ebbert* (der Jüngere) → Wolf, *Ebert* (1560)

Wolf, *Eberhard* → Wolf, *Ebert* (1535)

Wolf, *Ebert (1535)* (Wolf, Ebert (der Ältere)), sculptor, * 1535 or 1540 Hildesheim(?), † 1606 or 1607 – D ⌑ DA XXXIII; ThB XXXVI.

Wolf, *Ebert (1560)*, sculptor, * about 1560 Hildesheim, † 1608 or 1609 – D ⌑ DA XXXIII.

Wolf, *Eckbert* → Wolf, *Ebert* (1535)

Wolf, *Eduard*, painter, * 28.1.1895 Wien, l. before 1977 – A ⌑ Fuchs Geb. Jgg. II.

Wolf, *Elias (1592)* (Wolff, Elias (st.); Wolf, Elias (der Ältere)), painter, f. 1592, l. 1626 – SLO ⌑ ELU IV; ThB XXXVI.

Wolf, *Elias (1595)* (Wolf, Elias (der Jüngere), painter, * about 1595 Ljubljana, † 22.5.1653 Ljubljana – SLO ⌑ ThB XXXVI.

Wolf, *Elie*, master draughtsman, painter, * 29.7.1823 Biel, † 1.2.1889 Basel – CH ⌑ Brun IV; ThB XXXVI.

Wolf, *Elisa* (Plüss/Tavel Nachtr.) → Wolf, *Elise*

Wolf, *Elisabeth*, painter, * 15.3.1873 Cottbus-Sandow, l. before 1961 – D ⌑ Vollmer V.

Wolf, *Elise* (Wolf, Elisa), painter, * 16.11.1891 Beringen, † 13.12.1973 Beringen – CH ⌑ LZSK; Plüss/Tavel II; Plüss/Tavel Nachtr..

Wolf, *Ella*, still-life painter, portrait painter, * 24.6.1868 Wien, l. 1893 – A ⌑ Fuchs Maler 19.Jh. IV; ThB XXXVI.

Wolf, *Elza* → Reif, *Elza*

Wolf, *Emil*, architect, † 1939 München – D ⌑ Vollmer V.

Wolf, *Ernst* (KVS) → Wolf, *Fritz Ernst*

Wolf, *Erzsébet*, painter of interiors, landscape painter, * 11.5.1888 Várpalota, l. before 1961 – H ⌑ MagyFestAdat; ThB XXXVI; Vollmer V.

Wolf, *Eugène*, designer, * 1851 or 1852 Frankreich, l. 1882 – USA ⌑ Karel.

Wolf, *Eva M. Nagel*, painter, illustrator, artisan, * 10.10.1880 Chicago (Illinois), l. 1924 – USA ⌑ Falk.

Wolf, *F.*, portrait painter, f. 1897 – USA ⌑ Hughes.

Wolf, *Fay Miller*, painter, f. 1925 – USA ⌑ Falk.

Wolf, *Ferdinand (1822)*, portrait painter, * Homburg vor der Höhe(?), f. about 1822, l. 1842 – D ⌑ ThB XXXVI.

Wolf, *Ferdinand (1854)*, porcelain painter, f. 1854 – A ⌑ Neuwirth II.

Wolf, *Florence* → Gotthold, *Florence*

Wolf, *František Jindřich*, master draughtsman, f. 1800 – CZ ⌑ Toman II.

Wolf, *František Karel* (der Jüngere) (Toman II) → Wolf, *Franz Karl* (1764)

Wolf, *Franz (1795)*, portrait painter, landscape painter, * 1795, † 15.10.1859 Wien – A ⌑ Fuchs Maler 19.Jh. IV; ThB XXXVI.

Wolf, *Franz (1820)*, lithographer, f. about 1820, l. 1840 – A ⌑ ThB XXXVI.

Wolf, *Franz (1860)*, porcelain painter, f. before 1860 – CZ ⌑ Neuwirth II.

Wolf, *Franz (1881)*, goldsmith, silversmith, jeweller, f. 1881, l. 1903 – A ⌑ Neuwirth Lex. II.

Wolf, *Franz (1923)*, goldsmith(?), f. 1923 – A ⌑ Neuwirth Lex. II.

Wolf, *Franz Karl (1733)* (Wolf, Franz Karl (der Ältere)), master draughtsman, painter, * 1733 Prag(?), † 4.10.1803 Prag – CZ ⌑ ThB XXXVI.

Wolf, *Franz Karl (1764)* (Wolf, František Karel (der Jüngere); Wolf, Franz Karl (der Jüngere)), master draughtsman, graphic artist, * 16.8.1764 Prag, † 3.9.1836 Prag – CZ ⌑ ThB XXXVI; Toman II.

Wolf, *Franz Xaver*, painter, etcher, * 11.6.1896 Wien, l. 1985 – A ⌑ Davidson II.2; Fuchs Geb. Jgg. II; ThB XXXVI; Vollmer V.

Wolf, *Friedrich (1600)*, architect, * about 1600, † about 1667 – PL ⌑ ThB XXXVI.

Wolf, *Friedrich (1826)*, master draughtsman, lithographer, * 6.3.1826 München, † 3.1.1870 München – D ⌑ ThB XXXVI.

Wolf, *Friedrich (1833)*, genre painter, * 25.6.1833 Dresden, † 3.2.1884 Dresden – D ⌑ ThB XXXVI.

Wolf, *Friedrich (1842)*, genre painter, f. 1842 – D ⌑ ThB XXXVI.

Wolf, *Friedrich (1850)*, portrait painter, f. 1841, l. about 1850 – A ⌑ Fuchs Maler 19.Jh. IV; ThB XXXVI.

Wolf, *Friedrich Johann*, copper engraver, f. 1786 – F ⌑ ThB XXXVI.

Wolf, *Friedrich Wilhelm*, architectural painter, genre painter, f. 1836 – D ⌑ ThB XXXVI.

Wolf, *Fritz*, caricaturist, * 7.5.1918 Mülheim (Ruhr) – D ⌑ Flemig.

Wolf, *Fritz Ernst* (Wolf, Ernst), glass painter, mosaicist, * 18.1.1915 Wynigen – CH ⌑ KVS; LZSK; Plüss/Tavel II.

Wolf, *Galen R.*, painter, * 19.4.1889 San Francisco (California), † 11.4.1976 – USA ⌑ Hughes.

Wolf, *Gašpar*, bell founder, f. 1683, l. 1687 – SK ⌑ ArchAKL.

Wolf, *Georg (1805)*, painter, * 1805 Steeg (Lechtal), † 1835 Weimar – D, A ⌑ Fuchs Maler 19.Jh. IV; ThB XXXVI.

Wolf, *Georg (1820)*, engraver, lithographer, * 9.8.1820 Hammer (Nürnberg), l. 14.8.1857 – D ⌑ ThB XXXVI.

Wolf, *Georg (1858)*, sculptor, * 3.1.1858 San Francisco, l. 1890 – D, USA ⌑ Hughes; ThB XXXVI.

Wolf, *Georg (1882)* (Wolf, Georges), animal painter, graphic artist, * 15.3.1882 Niederhausbergen, † 27.12.1962 Uelzen – D, F ⌑ Bauer/Carpentier VI; Münchner Maler VI; ThB XXXVI; Vollmer V.

Wolf, *Georg Christian Adler*, goldsmith, silversmith, * 1819 Haderslev, † 1867 – DK ⌑ Bøje II.

Wolf, *Georg Sørensen* → Georg (1691)

Wolf, *Georges* (Bauer/Carpentier VI) → Wolf, *Georg* (1882)

Wolf, *Gerald* → Wolf, *Gery*

Wolf, *Gerhard (1702)*, stonemason, f. 1702, l. 1712 – D ⌑ ThB XXXVI.

Wolf, *Gerhard (1941)*, graphic designer, * 28.10.1941 Graz – A ⌑ Fuchs Maler 20.Jh. IV; List.

Wolf, *Gery*, photographer, * 28.9.1949 Graz – A ⌑ List.

Wolf, *Godtfred Loske*, jeweller, * Bergen, f. 26.3.1806 – DK ⌑ Bøje I.

Wolf, *Gottfried*, painter, f. 1678 – PL ⌑ ThB XXXVI.

Wolf, *Grete (1890)*, landscape painter, * 10.12.1890 Witkowitz (Mähren), l. 18.2.1916 – A, CZ ⌑ Fuchs Geb. Jgg. II.

Wolf, *Grete (1947)* (Wolf, Grete), painter, f. before 1947 – A, IL ⌑ ThB XXXVI.

Wolf, *Gustav (1887 Architekt)*, architect, * 28.11.1887 Osterode (Harz), l. 1927 – PL, D ⌑ ThB XXXVI.

Wolf, *Gustav (1887 Maler)*, painter, woodcutter, * 26.6.1887 Östringen, † 18.12.1947 Greenfield (Massachusetts) – D ⌑ Mülfarth; ThB XXXVI; Vollmer V.

Wolf, *Hamilton Achille*, fresco painter, illustrator, * 11.9.1883 New York, † 2.5.1967 Oakland (California) – USA, MEX ⌑ Falk; Hughes; Karel; Vollmer V.

Wolf, *Han de* → Wolf, *Johannes Andreas Josephus de*

Wolf, *Hans* → Wolff, *Hans* (1509)

Wolf, *Hans (1571)*, goldsmith, f. 4.1.1571 – D ⌑ Zülch.

Wolf, *Hans (1586)*, painter, f. 1586 – D ⌑ ThB XXXVI.

Wolf, *Hans (1604)*, wood sculptor, carver, f. 1604, l. 1609 – D ⌑ ThB XXXVI.

Wolf, *Hans (1629),* sculptor, architect (?),
* about 1570 Hildesheim (?), † before
29.12.1629 or before 1641 Obernkirchen
(Bückeburg) – D ▭ DA XXXIII;
ThB XXXVI.

Wolf, *Hans (1839),* master draughtsman,
woodcutter, * 1839 Allfeld, † 8.10.1912
München – D ▭ ThB XXXVI.

Wolf, *Hans (1921)* (Wolf, Hans),
painter, graphic artist, * 12.12.1921
Graz, † 27.1.1972 Graz – A
▭ Fuchs Maler 20.Jh. IV; List.

Wolf, *Hans Jakob,* glass painter, f. 1660
– CH ▭ Brun III.

Wolf, *Hans Jakob (1630),* goldsmith,
* 14.11.1630 Zürich, † 1703 – CH
▭ Brun III.

Wolf, *Hans Jakob (1751),* goldsmith,
* 27.2.1751 Zürich, † 1799 Maienfeld
– CH ▭ Brun III.

Wolf, *Hans-Peter,* painter, * 1934 Braunau
am Inn – A ▭ Vollmer VI.

Wolf, *Hans Wilhelm,* glass painter, * 1638
Zürich, † 12.4.1710 Zürich – CH
▭ Brun III; ThB XXXVI.

Wolf, *Harriet Daniela,* painter, graphic
artist, * 10.9.1894 Hamburg, l. 1925
– D ▭ ThB XXXVI.

Wolf, *Heinrich,* architect, * 1.6.1868 Eger,
l. after 1899 – A ▭ ThB XXXVI.

Wolf, *Heinrich August,* porcelain painter,
* 1745 Meißen, † 8.11.1805 Meißen
– D ▭ Rückert; ThB XXXVI.

Wolf, *Heinz (1521),* stonemason, f. 1521,
l. 1522 – D ▭ ThB XXXVI.

Wolf, *Heinz (1935),* painter, * 23.10.1935
Rosswein – CH ▭ KVS.

Wolf, *Henri* (Bauer/Carpentier VI; Karel)
→ **Wolf,** *Henry*

Wolf, *Henri Cornand Vincentius Maria
de,* watercolourist, master draughtsman,
sculptor, architect, designer, graphic
designer, * 30.6.1938 Magelang (Java)
– RI, NL, D ▭ Scheen II.

Wolf, *Henry* (Wolf, Henri), woodcutter,
* 3.8.1852 Eckwersheim (Elsaß),
† 18.3.1916 New York – USA, F, D
▭ Bauer/Carpentier VI; EAAm III; Falk;
Hughes; Karel; ThB XXXVI.

Wolf, *Hermann (1569),* stonemason,
* Lemgo, f. 1569, l. 1591 – D
▭ ThB XXXVI.

Wolf, *Hermann (1864),* goldsmith (?),
f. 1864, l. 1876 – A
▭ Neuwirth Lex. II.

Wolf, *Hermann (1887),* goldsmith (?),
f. 1887, l. 1890 – A
▭ Neuwirth Lex. II.

Wolf, *Hubert,* architect, f. 1659, l. 1664
– D ▭ ThB XXXVI.

Wolf, *Huprich* → **Wolf,** *Hubert*

Wolf, *I. de,* copper engraver, f. 1656
– NL ▭ Waller.

Wolf, *Irma* → **Demeczky,** *Irma*

Wolf, *J. A. J. de* (Waller) → **Wolf,**
Johannes Andreas Josephus de

Wolf, *Jacob* → **Wolff,** *Jakob* (1546)

Wolf, *Jacob,* painter, master draughtsman,
* 1.12.1903 Hilversum (Noord-Holland),
† 8.1.1962 Maartensdijk (Utrecht) – NL
▭ Scheen II.

Wolf, *Jacques,* painter of nudes, still-
life painter, * Rouen (Seine-Maritime),
f. before 1926, l. 1961 – F ▭ Bénézit;
Vollmer V.

Wolf, *Jakob (1676),* sculptor, f. 1676 – I
▭ ThB XXXVI.

Wolf, *Jakob de (1685),* painter, † 1685
– NL ▭ ThB XXXVI.

Wolf, *Jakob (der Ältere)* → **Wolff,** *Jakob*
(1546)

Wolf, *Jakub (1709),* painter, f. 1709,
l. 1711 – CZ ▭ Toman II.

Wolf, *Jan (1594),* painter, † 1594 – CZ
▭ Toman II.

Wolf, *Jan (1841),* painter, * 1841,
† 30.9.1861 Prag – CZ ▭ Toman II.

Wolf, *Jan (1841 Zeichner),* master
draughtsman, photographer, * 1841,
† 7.1.1875 Prag – CZ ▭ Toman II.

Wolf, *Jan (1849),* painter, * 1849 Tábor,
l. 1879 – CZ ▭ Toman II.

Wolf, *Jan (1861),* painter, * 30.9.1861
Prag – CZ ▭ Toman II.

Wolf, *Jan (1867),* painter, * 1867
Horažďovice – CZ ▭ Toman II.

Wolf, *Jan Laurens de,* sculptor, * 5.1.1851
Rotterdam (Zuid-Holland), † 12.10.1927
Driebergen-Rijsenburg (Utrecht) – NL
▭ Scheen II.

Wolf, *Jan Norbert,* miniature painter,
f. 1734 – CZ ▭ Toman II.

Wolf, *Janez* (Wolf, Johan (1825)), painter,
* 26.12.1825 Leskovec (Slowenien),
† 12.12.1884 Ljubljana – SLO
▭ ELU IV; ThB XXXVI.

Wolf, *Jean,* landscape painter, engraver,
* 14.7.1841 Lotzwil, l. after 1903 – CH
▭ Brun III; ThB XXXVI.

Wolf, *Jeremias,* copper engraver,
clockmaker, * 1663 or 1673 (?), † 1724
– D ▭ ThB XXXVI.

Wolf, *Joachim Leonhard,* faience painter,
* Ansbach, f. 14.1.1728, l. 1730 – D
▭ Sitzmann; ThB XXXVI.

Wolf, *Joh. Andreas* (Sitzmann) → **Wolff,**
Andreas

Wolf, *Joh. Christian* → **Wolff,** *Joh.
Christian*

Wolf, *Joh. Guido,* architect, f. 1881,
† 25.12.1922 Graz – A ▭ ThB XXXVI.

Wolf, *Johan* → **Wulf,** *Johan* (1674)

Wolf, *Johan (1612),* glass painter, runic
draughtsman, f. 1612, † before 26.4.1627
– D ▭ Zülch.

Wolf, *Johan (1825)* (ThB XXXVI) →
Wolf, *Janez*

Wolf, *Johann (1608),* sculptor,
* 23.11.1608 Kitzingen, † 1672
Düsseldorf – D ▭ ThB XXXVI.

Wolf, *Johann (1653),* painter, f. 1653 – D
▭ Markmiller.

Wolf, *Johann (1749),* portrait painter,
* 22.8.1749 Frain (Mähren), † 3.8.1831
Wien – A ▭ Fuchs Maler 19.Jh. IV;
ThB XXXVI.

Wolf, *Johann (1830),* miniature
painter, f. about 1830 – A
▭ Schidlof Frankreich.

Wolf, *Johann Conrad,* goldsmith, * 1676
Ippesheim, † 1727 – D ▭ Seling III.

Wolf, *Johann Gottlieb* (Junior) → **Wolff,**
Johann Gottlieb (1731)

Wolf, *Johann Heinrich,* medalist,
* Kopenhagen, f. 1745, † 1775 – DK,
D ▭ Rump.

Wolf, *Johann Kaspar* → **Wolff,** *Johann
Kaspar* (1818)

Wolf, *Johannes,* sculptor, glass painter,
* 1939 Bonn – D ▭ KüNRW II.

Wolf, *Johannes Andreas Josephus de*
(Wolf, J. A. J. de), watercolourist,
master draughtsman, etcher, bookplate
artist, book designer, lithographer,
* 17.3.1899 Purmerend (Noord-Holland),
† 12.5.1963 Alkmaar (Noord-Holland)
– NL, F ▭ Scheen II; Waller.

Wolf, *Johannes Petrus de,* painter,
* 23.5.1783 Kampen (Overijssel),
† 26.12.1867 Kampen (Overijssel) –
NL ▭ Scheen II.

Wolf, *Jonas* → **Wolff,** *Andreas*

Wolf, *Jonas* → **Wolff,** *Jonas*

Wolf, *Jonas* (Wulff, Jonas), sculptor,
* Hildesheim, f. 1603, † 11.1618 or
11.1619 Hildesheim – D ▭ DA XXXIII;
ThB XXXVI.

Wolf, *Josef (1874),* goldsmith, f. 1874,
l. 1875 – A ▭ Neuwirth Lex. II.

Wolf, *Josef (1896),* sculptor, painter,
* 5.12.1896 or 6.12.1896 Innsbruck,
l. 1976 – A ▭ Fuchs Geb. Jgg. II;
ThB XXXVI.

Wolf, *Joseph (1724),* architect,
* Stadtamhof (?), f. 1724, l. 1755 – D
▭ ThB XXXVI.

Wolf, *Joseph (1767),* painter, * 1767,
† 1792 Wien – A ▭ ThB XXXVI.

Wolf, *Joseph (1820),* bird painter,
illustrator, master draughtsman,
lithographer, * 21.1.1820 or 22.1.1820
Mörz (Mayen) or Morz (Koblenz),
† 20.4.1899 London – D, GB
▭ Brauksiepe; Gordon-Brown; Grant;
Houfe; Lewis; Lister; Mallalieu;
Pavière III.1; Samuels; ThB XXXVI;
Wood.

Wolf, *Jozef* → **Farkas,** *Jozef* (1863)

Wolf, *Karel (1892),* painter, * 7.12.1892
Plaňany, l. 1914 – CZ ▭ Toman II.

Wolf, *Karl (1876),* goldsmith (?), f. 1876,
l. 1899 – A ▭ Neuwirth Lex. II.

Wolf, *Karl (1884),* goldsmith,
silversmith, f. 1884, l. 1900 – A
▭ Neuwirth Lex. II.

Wolf, *Karl Anton,* painter, graphic
artist, sculptor, * 8.9.1908 Wien – A
▭ Fuchs Maler 20.Jh. IV; List.

Wolf, *Kurt,* painter, master draughtsman,
engraver, * 2.7.1940 St. Gallen – CH
▭ KVS; LZSK.

Wolf, *Laurent,* painter, designer,
* 24.10.1944 La Chaux-de-Fonds – CH
▭ KVS; LZSK.

Wolf, *Leo* (Wolf, Loeser Leo), copper
engraver, lithographer, * 1775 or 1781
Altstrelitz, † 10.4.1840 Hamburg – D
▭ Feddersen; Rump; ThB XXXVI.

Wolf, *Léon (1873)* (Wolf, Léon), painter,
* 24.10.1873 Basel, † 2.8.1900 Basel
– CH ▭ Brun IV; ThB XXXVI.

Wolf, *Leon (1925),* painter, f. 1915 –
USA ▭ Falk.

Wolf, *Linhart,* painter, f. 1466 – CZ
▭ Toman II.

Wolf, *Liuba* → **Liuba**

Wolf, *Lloyd,* painter, f. before 1968 – EC
▭ EAAm III.

Wolf, *Loeser Leo* (Rump) → **Wolf,** *Leo*

Wolf, *Louise,* portrait painter, genre
painter, landscape painter, * 10.2.1798
Leipzig, † 4.7.1859 München-
Bogenhausen – D ▭ ThB XXXVI.

Wolf, *Ludwig (1776),* painter, master
draughtsman, copper engraver,
* 27.7.1776 Berlin, † 28.10.1832 Berlin
– D ▭ ThB XXXVI.

Wolf, *Lutz,* painter, * 24.8.1943 Berlin
– D ▭ Mülfarth.

Wolf, *M.,* lithographer, master
draughtsman, f. about 1843, l. 1845
– NL ▭ Scheen II; Waller.

Wolf, *Marcus,* goldsmith, * 1657
Augsburg, † 1716 – D ▭ Seling III.

Wolf, *Maria,* goldsmith, f. 1883, l. 1900
– A ▭ Neuwirth Lex. II.

Wolf, *Marie,* maker of silverwork, f. 1871,
l. 1873 – A ▭ Neuwirth Lex. II.

Wolf, *Martin (1553),* goldsmith, f. 1553
– D ▭ Zülch.

Wolf, *Martin (1798),* painter, * 1798
Dessau – D ▭ ThB XXXVI.

Wolf, *Martin (1891)*, portrait painter,
* 13.11.1891 Leipzig, l. before 1961
– D ▭ ThB XXXVI; Vollmer V.

Wolf, *Martine* → **Sechoy-Wolff,** *Martine*

Wolf, *Matthias* → **Wolf,** *Joseph* (1820)

Wolf, *Max (1824)* (Wolf, Max), landscape
painter, * 4.3.1824 Gissigheim,
† 25.12.1901 Heidelberg – D
▭ ThB XXXVI.

Wolf, *Max (1885)*, painter, etcher,
* 22.10.1885 Wien, l. 1929 – USA,
A ▭ Falk.

Wolf, *Michael (1631)*, goldsmith, f. 1631
– D ▭ ThB XXXVI.

Wolf, *Michael (1713)*, mason, f. 1713,
l. 1729 – D ▭ ThB XXXVI.

Wolf, *Michael (1873)*, goldsmith, f. 1873,
† 16.4.1916 – A ▭ Neuwirth Lex. II.

Wolf, *Michel*, sculptor, ceramist,
* 14.12.1951 Bischoffsheim – F
▭ Bauer/Carpentier VI.

Wolf, *N. S.*, painter, f. 1936 – E
▭ Ráfols III.

Wolf, *Olvert de*, wood engraver, f. 1710
– NL ▭ Waller.

Wolf, *Otto*, flower painter, f. about 1948
– A ▭ Fuchs Maler 20.Jh. IV.

Wolf, *Otto Charles*, architect, * 11.11.1856
Philadelphia, † 19.12.1916 – USA
▭ Tatman/Moss.

Wolf, *Otto Friedr.* (Wolf, Otto Friedrich),
history painter, genre painter, * 8.2.1855
Oschatz, † 23.6.1940 München – D
▭ Münchner Maler IV; ThB XXXVI.

Wolf, *Otto Friedrich* (Münchner Maler IV)
→ **Wolf,** *Otto Friedr.*

Wolf, *Pankratius*, bell founder, f. 1432,
l. 1435 (?) – CH ▭ Brun III.

Wolf, *Paul*, town planner, * 21.11.1879
Schrozberg (Württemberg), † 30.4.1957
Leonberg (Württemberg) – D
▭ ELU IV; ThB XXXVI; Vollmer V.

Wolf, *Peggy* (Falk) → **Wolf,** *Pegot*

Wolf, *Pegot* (Wolf, Peggy), sculptor,
f. 1935 – USA ▭ Falk; Samuels.

Wolf, *Peter* → **Wolff,** *Peter* (1666)

Wolf, *Peter* → **Wolff,** *Peter* (1770)

Wolf, *Peter* → **Wulf,** *Peter*

Wolf, *Peter (1768)*, portrait painter,
* 1768, † 27.1.1836 Wien – A
▭ Fuchs Maler 19.Jh. IV; ThB XXXVI.

Wolf, *Petra*, ceramist, * 28.9.1957
Brüggen – D ▭ WWCCA.

Wolf, *Petrus Jozephus de*, painter,
* 5.1821 Groningen (Groningen), l. 1851
– NL ▭ Scheen II.

Wolf, *Raimund Anton* (Wolf,
Raimund Antonín), etcher,
landscape painter, * 15.3.1865
Czernowitz, † 9.9.1924 Wien – A
▭ Fuchs Maler 19.Jh. Erg.-Bd II;
Fuchs Maler 19.Jh. IV; ThB XXXVI;
Toman II.

Wolf, *Raimund Antonín* (Toman II) →
Wolf, *Raimund Anton*

Wolf, *Reinhart*, photographer, * 1.8.1930
Berlin – D ▭ DA XXXIII; Krichbaum;
Naylor.

Wolf, *Remo*, painter, woodcutter,
* 29.2.1912 Trient – I
▭ Comanducci V; DEB XI;
PittItalNovec/1 II; Servolini;
ThB XXXVI; Vollmer V.

Wolf, *Robert (1898)*, jeweller, f. 1898,
l. 1922 – A ▭ Neuwirth Lex. II.

Wolf, *Rudolf (1877)* (Wolf, Rudolf),
cartoonist, painter, graphic artist,
illustrator, * 7.7.1877 Leipzig,
† 26.7.1940 München – D ▭ Flemig;
Münchner Maler VI; ThB XXXVI.

Wolf, *Rudolf (1919)* (Wolf, Rudolf),
architect, sculptor, designer, furniture
designer, * 1.12.1919 Amsterdam
(Noord-Holland) – NL ▭ Scheen II.

Wolf, *Ruth*, painter, * 1911 – D ▭ Nagel.

Wolf, *Sebastian (1569)* (Wolff, Sebastian),
illuminator, * Bergzabern, f. 1569,
l. 1603 – D ▭ ThB XXXVI; Zülch.

Wolf, *Sigmund*, armourer, f. 1535, † 1553
or 1554 – D ▭ ThB XXXVI.

Wolf, *Simon Georg*, painter, f. 1741 – D
▭ Markmiller.

Wolf, *Stanislav*, sculptor, * 30.4.1882
Počátky, l. 1914 – CZ ▭ Toman II.

Wolf, *Theodor Gabriel*, painter, * 1785
Nancy, † 17.2.1866 Prag – CZ
▭ Toman II.

Wolf', *Thomas* → **Wolfhow,** *Thomas*

Wolf, *Thomas (1501)*, wood sculptor,
carver, f. 1501 – D ▭ ThB XXXVI.

Wolf, *Thomas (1629)*, painter, f. 1629 – D
▭ ThB XXXVI.

Wolf, *Tilman (1658)*, potter, f. 1658,
l. 1661 – NL ▭ ThB XXXVI.

Wolf, *Ulrich Ludwig Friedr.* → **Wolf,**
Ludwig (1776)

Wolf, *Urban*, goldsmith, * Berlin, f. 1585,
† 1598 – D ▭ ThB XXXVI.

Wolf, *Vilhelm Carl Heinrich*, architect,
* 8.11.1833 Kopenhagen, † 2.9.1893
Kopenhagen – DK ▭ ThB XXXVI.

Wolf, *Vojtěch (1836)*, painter, f. 1836,
l. 1900 – CZ ▭ Toman II.

Wolf, *Vojtech (1891)*, porcelain painter (?),
glass painter (?), f. 1891, l. 1894 – CZ
▭ Neuwirth II.

Wolf, *Wallace L. De* (ThB XXXVI) →
DeWolf, *Wallace Leroy*

Wolf, *Wallace L. de* (Vollmer V) →
DeWolf, *Wallace Leroy*

Wolf, *Wilfried*, painter, graphic artist,
* 1936 Stolberg – D ▭ KüNRW IV.

Wolf, *Wilh. Ferdinand*, painter, f. before
1834, l. 1836 – D ▭ ThB XXXVI.

Wolf, *Wilhelm (1864)*, jeweller, f. 1864,
l. 1894 – A ▭ Neuwirth Lex. II.

Wolf, *Wilhelm (1867)* (Wolf,
Wilhelm), goldsmith (?), f. 1867 – A
▭ Neuwirth Lex. II.

Wolf, *Wilhelm (1874)*, maker
of silverwork, f. 1874 – A
▭ Neuwirth Lex. II.

Wolf, *Wilhelm (1882)* (Wolf, Wilhelm
(1874)), jeweller, f. 1874, l. 1882 – A
▭ Neuwirth Lex. II.

Wolf, *William*, carpenter, f. 1338, l. 1339
– GB ▭ Harvey.

Wolf, *Willibald*, harness maker, f. 1556,
l. 20.2.1575 – CH ▭ Brun III.

Wolf-Ferrari, *Teodoro*, landscape painter,
* 29.6.1876 or 26.6.1878 Venedig,
† 27.1.1945 San Zenone degli Ezzelini
– I ▭ Comanducci V; DEB XI;
PittItalNovec/1 II; ThB XXXVI.

Wolf-Harnier, *Eduard*, illustrator, f. before
1892, l. before 1910 – D ▭ Ries.

Wolf-Koch, *Lotte*, watercolourist, pastellist,
graphic artist, * 1909 Kempten (Allgäu)
– D ▭ Vollmer V.

Wolf-Mueller, *Joachim*, sculptor, restorer,
* 1903 Bernburg – D ▭ KüNRW III.

Wolf-Reif, *Elza*, portrait painter,
watercolourist, * 1881 Budapest,
l. before 1961 – H ▭ MagyFestAdat;
ThB XXXVI; Vollmer V.

Wolf-Rothenhan, *Adolf*, painter,
* 21.9.1868 Brünn, † 21.9.1953 Wien
– A ▭ Fuchs Maler 19.Jh. Erg.-Bd II;
Fuchs Maler 19.Jh. IV; ThB XXXVI.

Wolf-Rubenzer, *Erika*, painter,
* 23.12.1929 Wien – A
▭ Fuchs Maler 20.Jh. IV; List.

Wolf-Schönach, *Erwald*, painter, graphic
artist, * 26.7.1927 Hartberg – A
▭ Fuchs Maler 20.Jh. IV; List.

Wolf-Schönach, *Helga*, painter, graphic
artist, * 19.9.1929 Wien – A
▭ Fuchs Maler 20.Jh. IV; List.

Wolf-Schönach, *Maria Susanna*, painter,
graphic artist, * 31.5.1957 – A
▭ Fuchs Maler 20.Jh. IV; List.

Wolf-Thorn, *Julie* → **Wolfthorn,** *Julie*

Wolfaers, *Jan Baptist* → **Wolfaerts,** *Jan
Baptist*

Wolfaert, *Artus* → **Wolfaerts,** *Artus*

Wolfaert, *Jan Baptist* → **Wolfaerts,** *Jan
Baptist*

Wolfaerts, *Artus* (Wolffordt, Artus),
painter, * 1581 Antwerpen, † 1641
Antwerpen – B ▭ DA XXXIII; DPB II;
ThB XXXVI.

Wolfaerts, *Jan Baptist* (Wolfert, Jan
Baptist; Wolfert, Jan-Baptiste), painter,
* before 15.11.1625 Antwerpen, † about
1687 (?) – NL, I ▭ Bernt III; DPB II.

Wolfahrt, *Marx*, goldsmith, f. 1566,
† 1615 – CH ▭ Brun III.

Wolfanger, *Leopold*, painter, * 1813
Ering, † München (?), l. about 1860 – D
▭ ThB XXXVI.

Wolfart, *Artus* → **Wolfaerts,** *Artus*

Wolfart, *Christoph*, sculptor,
f. about 1635, l. about 1649 – D
▭ ThB XXXVI.

Wolfart, *Ernst*, wood sculptor, carver,
f. 1611 – D ▭ ThB XXXVI.

Wolfart, *Joachim*, goldsmith,
* Schrobenhausen, f. 1589, l. 1592
– D ▭ Seling III.

Wolfart, *Martin*, painter, sculptor, f. about
1555, l. 1572 – CZ ▭ ThB XXXVI.

Wolfart, *Tobias*, painter, copper engraver,
f. 1651, l. 1659 – D ▭ Sitzmann;
ThB XXXVI.

Wolfart, *Wolf*, goldsmith,
* Schrobenhausen, f. 1578, l. 1579
– D ▭ ThB XXXVI.

Wolfart, *Wolfgang*, goldsmith, * about
1581, † 1631 – D ▭ Seling III.

Wolfarth, *Anton*, copper engraver,
landscape painter, * 30.3.1759 or
1769 Wien, † 21.5.1804 Wien – A
▭ Fuchs Maler 19.Jh. IV; ThB XXXVI.

Wolfarth, *Paulus*, maker of silverwork,
* 1586 Nürnberg, l. 1614 (?) – D
▭ Kat. Nürnberg.

Wolfartt, *Hans*, goldsmith, f. 1608,
† 1612 – DK ▭ Bøje II.

Wolfauer, *Andreas*, goldsmith, f. about
1500, l. 1530 – D ▭ ThB XXXVI.

Wolfbauer, *Georg*, painter, graphic
artist, * 25.5.1901 Nürnberg – D
▭ Vollmer V.

Wolfcoz, miniature painter, f. 817, l. 830
– CH ▭ D'Ancona/Aeschlimann;
ThB XXXVI.

Wolfe, *Ada A.*, painter, * Oakland
(California), f. 1914 – USA ▭ Falk.

Wolfe, *Ann*, painter, founder, stone
sculptor, wood sculptor, * 14.11.1905
Mlawa – USA ▭ Falk; Watson-Jones.

Wolfe, *Astrid de* → **Munthe-de Wolfe,**
Astrid

Wolfe, *Astrid Fanny Louise de* (SvK) →
Munthe-de Wolfe, *Astrid*

Wolfe, *Bartholomew*, architect (?), * about
1654, † 1720 – GB ▭ Gunnis.

Wolfe, *Blanchard H.*, portrait painter,
f. 1889 – USA ▭ Hughes.

Wolfe, *Byron B.,* painter, illustrator,
* 1904 Parsons (Kansas), † 1973
Colorado Springs (Colorado) – USA
ㅁ Falk; Samuels.

Wolfe, *C. Bayard,* painter, f. 1925 – USA
ㅁ Hughes.

Wolfe, *Claudia Kayla,* landscape painter,
f. 1935 – USA ㅁ Hughes.

Wolfe, *Duesbury H.,* portrait painter,
f. 1891 – USA ㅁ Hughes.

Wolfe, *Edith Grace* (Foskett) →
Wheatley, *Edith Grace*

Wolfe, *Edward,* book illustrator, painter,
* 1896 or 1897 Johannesburg,
† 1981 – ZA, GB ㅁ Berman;
Peppin/Micklethwait; Spalding;
ThB XXXVI; Windsor.

Wolfe, *George,* marine painter, landscape
painter, * 11.1.1834 Bristol, † 1890
Clifton – GB ㅁ Johnson II; Mallalieu;
ThB XXXVI; Wood.

Wolfe, *George E.,* illustrator, f. 1921
– USA ㅁ Falk.

Wolfe, *Grace* → **Wheatley,** *Grace*

Wolfe, *John C.,* panorama painter, portrait
painter, landscape painter, f. 1843,
l. 1859 – USA ㅁ Groce/Wallace.

Wolfe, *John K.,* painter, master
draughtsman, * about 1835 Pennsylvania,
l. 1871 – USA ㅁ Groce/Wallace.

Wolfe, *John Lewis,* architect, f. 1818,
† 6.10.1881 – GB ㅁ Colvin; DBA.

Wolfe, *Jon M.,* glass artist, * 19.3.1955
– USA ㅁ WWCGA.

Wolfe, *Karl,* portrait painter, wood carver,
* 25.1.1904 Brookhaven (Mississippi)
– USA ㅁ EAAm III; Falk; Vollmer V.

Wolfe, *Lawrence,* architect, * 1890 Kansas
City, † 1953 – USA ㅁ EAAm III.

Wolfe, *Leslie B.,* portrait painter, f. 1889
– USA ㅁ Hughes.

Wolfe, *M.* (Johnson II) → **Wolfe,**
Maynard

Wolfe, *Maynard* (Wolfe, M.), painter,
f. 1870, l. 1871 – GB ㅁ Johnson II;
Wood.

Wolfe, *Meyer* (Falk) → **Wolfe,** *Meyer R.*

Wolfe, *Meyer R.* (Wolfe, Meyer), painter,
lithographer, illustrator, * 10.9.1897
Louisville (Kentucky), l. 1940 – USA
ㅁ Falk; Hughes.

Wolfe, *Natalie,* sculptor, * 16.3.1896 San
Francisco (California), † about 1938 or
1939 San Francisco (California) – USA
ㅁ Falk; Hughes.

Wolfe, *Richard,* painter, f. 1766, l. 1791
– IRL ㅁ Strickland II.

Wolfe, *Ronald de* (Konstlex.; SvK; SvKL
V) → **DeWolfe,** *Ronald*

Wolfe, *W. S. M.,* illustrator, f. 1855,
l. 1862 – GB ㅁ Houfe.

Wolfender, *Michel,* painter, engraver,
lithographer, tapestry craftsman,
* 3.8.1926 St. Imier (Neuchâtel) – CH
ㅁ KVS; LZSK; Plüss/Tavel II.

Wolfender-Josephsson, *Ulla,* photographer,
textile artist, * 16.3.1923 Stockholm
– S, F, CH ㅁ KVS.

Wolfensberger, *Andrea,* painter, sculptor,
assemblage artist, * 9.5.1961 Zürich
– CH ㅁ KVS.

Wolfensberger, *Hermann,* master
draughtsman, fresco painter, etcher,
mosaicist, goldsmith, enchaser,
* 4.9.1901 Zürich – CH ㅁ KVS;
LZSK; Plüss/Tavel II.

Wolfensberger, *J.,* landscape painter,
f. 1841, l. 1842 – GB ㅁ Wood.

Wolfensberger, *Johann Jakob,* landscape
painter, * 20.2.1797 Rumlikon (Zürich),
† 15.5.1850 Zürich – CH, I ㅁ Brun III;
Grant; ThB XXXVI.

Wolfensperger, *Johann Jakob* →
Wolfensberger, *Johann Jakob*

Wolfers, *Abr.* → **Wolfaerts,** *Artus*

Wolfers, *Artus* → **Wolfaerts,** *Artus*

Wolfers, *Marcel,* sculptor, medalist,
artisan, japanner, goldsmith, * 18.5.1886
Brüssel-Ixelles, l. 12.1938 – B
ㅁ Edouard-Joseph III; ThB XXXVI;
Vollmer V.

Wolfers, *Philippe,* sculptor, interior
designer, ivory carver, medalist, artisan,
* 16.4.1858 Brüssel, † 13.12.1929
Brüssel – B ㅁ DA XXXIII;
Edouard-Joseph III; ThB XXXVI.

Wolfert, *Artus* → **Wolfaerts,** *Artus*

Wolfert, *B.* → **Wolfaerts,** *Jan Baptist*

Wolfert, *G. B.* → **Wolfaerts,** *Jan Baptist*

Wolfert, *Jan Baptist* (Bernt III) →
Wolfaerts, *Jan Baptist*

Wolfert, *Jan-Baptiste* (DPB II) →
Wolfaerts, *Jan Baptist*

Wolfertshauser, *Ulrich,* sculptor,
* Wolfertshausen (Friedberg) (?),
f. about 1425, † 1468 or 1469 – D
ㅁ ThB XXXVI.

Wolfey, *John,* carpenter, f. 29.9.1383,
† 1410 or before 12.9.1410 London
– GB ㅁ Harvey.

Wolff (Goldschmiede-Familie) (ThB
XXXVI) → **Wolff,** *Anton* (1518)

Wolff (Goldschmiede-Familie) (ThB
XXXVI) → **Wolff,** *Bernhard* (1514)

Wolff (Goldschmiede-Familie) (ThB
XXXVI) → **Wolff,** *Bernhard* (1521)

Wolff (Goldschmiede-Familie) (ThB
XXXVI) → **Wolff,** *Hans* (1498)

Wolff (Goldschmiede-Familie) (ThB
XXXVI) → **Wolff,** *Hans* (1546)

Wolff (Goldschmiede-Familie) (ThB
XXXVI) → **Wolff,** *Heinrich* (1473)

Wolff (Goldschmiede-Familie) (ThB
XXXVI) → **Wolff,** *Joh.* (1451)

Wolff (Goldschmiede-Familie) (ThB
XXXVI) → **Wolff,** *Peter* (1465)

Wolff (Goldschmiede-Familie) (ThB
XXXVI) → **Wolff,** *Wolfgang*

Wolff → **Wolf** (1867)

Wolff (1725) (Wolff (1)), architect,
f. 1725, l. 1726 – CZ ㅁ ThB XXXVI.

Wolff (1764), carpenter, f. about 1764
– D ㅁ ThB XXXVI.

Wolff (1787), glass artist, painter, f. 1787
– NL ㅁ Waller.

Wolff (1850), artist, f. 1850 – USA
ㅁ Groce/Wallace.

Wolff, *A.* → **Wolf,** *A.*

Wolff, *A.* → **Wolf,** *Otto Friedr.*

Wolff, *Aage Jacob Emil* → **Wolff,** *Emil*
(1807)

Wolff, *Abraham* (Scheen II) → **Wolff-
Beffie,** *Abraham*

Wolff, *Adam Wilhelm,* porcelain former,
* 1713 Dresden, † 19.10.1751 Meißen
– D ㅁ Rückert.

Wolff, *Adolf* (1832), architect, * 1832
Esslingen am Neckar, † 29.3.1885
Stuttgart – D ㅁ ThB XXXVI.

Wolff, *Adolf* (1887), sculptor, * 1.3.1887
Brüssel, l. 1940 – USA, B ㅁ Falk;
Karel.

Wolff, *Albert* (1814), sculptor,
* 14.11.1814 Neustrelitz, † 20.6.1892
Berlin – D ㅁ DA XXXIII;
ThB XXXVI.

Wolff, *Albert* (1916), fresco painter,
* 1916 Sitten – CH ㅁ Vollmer V.

Wolff, *Albert Moritz* → **Wolff,** *Moritz*

Wolff, *Albrecht* → **Wolf,** *Albrecht*

Wolff, *Albrecht* → **Wolff,** *Albert* (1814)

Wolff, *Andreas* (Wolf, Joh. Andreas; Wolff,
Johann Andreas), painter, architect (?),
* 11.12.1652 München, † 9.4.1716
München – D ㅁ DA XXXIII; Sitzmann;
ThB XXXVI.

Wolff, *Ann,* glass artist, designer,
* 26.2.1937 Lübeck – D, S, USA
ㅁ WWCGA.

Wolff, *Anton* (1518), goldsmith,
f. 12.8.1518, † 1563 or before 3.5.1566
– D ㅁ ThB XXXVI.

Wolff, *Anton* (1657), architect, f. 1657,
l. 1660 – D ㅁ ThB XXXVI.

Wolff, *Anton* (1751), painter, * 15.12.1751
Rottweil, l. 1787 – A ㅁ ThB XXXVI.

Wolff, *Anton* (1790), architect, f. 1790,
l. 1791 – D ㅁ ThB XXXVI.

Wolff, *Anton* (1911) (Wolff, Anton),
painter, woodcutter, * 1911 Köln,
† 1957 (?) Rodenkirchen (Rhein-Land)
– D ㅁ KüNRW II; Vollmer V.

Wolff, *Balduin* → **Wolf,** *Balduin*

Wolff, *Balthasar,* stonemason, architect,
f. 1522, † 4.6.1564 or 26.12.1564 – D
ㅁ ThB XXXVI.

Wolff, *Benita von* (Freiin) → **Feilitzsch-
Wolff,** *Benita von* (Freifrau)

Wolff, *Benjamin* (Scheen II; Schidlof
Frankreich) → **Wolf,** *Benjamin*

Wolff, *Bernard* (1860) (Wolff, Bernard),
portrait painter, landscape painter,
* 8.7.1860 Eaubonne (Paris), l. 1908
– F ㅁ Edouard-Joseph III; ThB XXXVI.

Wolff, *Bernhard* (1514), goldsmith, f. 1514
– D ㅁ ThB XXXVI.

Wolff, *Bernhard* (1521), goldsmith (?),
f. about 1521 – D ㅁ ThB XXXVI.

Wolff, *Betty,* portrait painter, * 15.7.1863
Berlin, † 1941 Berlin – D ㅁ Jansa;
ThB XXXVI.

Wolff, *Carl,* architect, * 1.1.1860
Elberfeld, † 25.2.1929 München – D
ㅁ ThB XXXVI.

Wolff, *Carl August,* architect, * 1800,
l. 1829 – D ㅁ ThB XXXVI.

Wolff, *Carl Gottfried* → **Wolff,** *Carl
Gottlob*

Wolff, *Carl Gottlob,* porcelain former,
* 1719 Dresden, † 3.12.1770 Meißen
– D ㅁ Rückert.

Wolff, *Caspar* → **Wolf,** *Caspar*

Wolff, *Charles-Thédore,* architect, * 1825
Straßburg, † before 1907 – F ㅁ Delaire.

Wolff, *Charlotte,* daguerreotypist, f. 1851
– D ㅁ Wolff-Thomsen.

Wolff, *Charlotte Sophie Friederike,*
porcelain painter, * 1771 Meißen,
† 4.10.1813 Meißen – D ㅁ Rückert.

Wolff, *Christian* → **Wolf,** *Christian*

Wolff, *Christian Philipp,* architect, sculptor,
* Arolsen (?), f. 1811, l. 1818 – D
ㅁ ThB XXXVI.

Wolff, *Christoph,* pewter caster, * about
1687, † 1736 – PL, D ㅁ ThB XXXVI.

Wolff, *Christophe,* cabinetmaker, ebony
artist, * 1720 Deutschland, † 6.8.1795
– F, D ㅁ Kjellberg Mobilier;
ThB XXXVI.

Wolff, *Conrad,* sculptor, stucco worker,
* 1768 Kassel, † 1815 Kassel – D
ㅁ ThB XXXVI.

Wolff, *Cor de* (Mak van Waay; Vollmer
V; Waller) → **Wolff,** *Cornelis de*

Wolff, *Cornelis de* (Wolff, Cor de), fresco painter, master draughtsman, etcher, * 18.4.1889 Middelburg (Zeeland), † 9.6.1963 Amsterdam (Noord-Holland) – NL, B, D, GB ⊐ Mak van Waay; Scheen II; Vollmer V; Waller.

Wolff, *Daniel* → **Wolff,** *David*

Wolff, *David*, glass artist, * 8.8.1732 's-Herzogenbosch, † 2.1798 Den Haag – NL ⊐ ThB XXXVI.

Wolff, *Eberhard Philipp*, architect, f. 1826, l. 1840 – D ⊐ ThB XXXVI.

Wolff, *Edith*, painter, graphic artist, * 1929 Essen – D ⊐ KüNRW IV.

Wolff, *Eduard von* (Ritter) (ThB XXXVI) → De**Wolff,** *Eduardo*

Wolff, *Elias*, gem cutter, goldsmith, * Naudorff (Böhmen)(?), f. 1650, l. 1711 – D ⊐ Rückert; ThB XXXVI.

Wolff, *Elias* (der Ältere) (ELU IV) → **Wolf,** *Elias* (1592)

Wolff, *Elisabeth*, wood sculptor, * 22.11.1898 Berlin, l. 1969 – D, ROU ⊐ PlástUrug II; ThB XXXVI; Vollmer V.

Wolff, *Emil (1802)* (Wolff, Emilio), sculptor, engraver, * 2.3.1802 or 2.2.1802 Berlin or Rom, † 21.9.1879 or 29.9.1879 Rom – D, I ⊐ DA XXXIII; Panzetta; ThB XXXVI.

Wolff, *Emil (1807)*, landscape painter, * 1807 Kopenhagen, † 12.6.1830 – DK ⊐ ThB XXXVI.

Wolff, *Emil (1887)*, goldsmith(?), f. 1887, l. 1895 – A ⊐ Neuwirth Lex. II.

Wolff, *Emil (1895)*, landscape painter, * 1895 Berne (Oldenburg)(?), † 1971 Delmenhorst – D ⊐ Wietek.

Wolff, *Emilio* (Panzetta) → **Wolff,** *Emil* (1802)

Wolff, *Endres*, stonemason, architect, f. 1557, l. 1573 – D ⊐ ThB XXXVI.

Wolff, *Eugen*, painter, * 22.8.1873 (Schloß) Filseck, † 29.7.1937 München or Miesbach – D ⊐ Münchner Maler VI; ThB XXXVI; Vollmer VI.

Wolff, *François Jean*, enamel painter, * 19.10.1740 Genf, l. after 1778 – CH ⊐ Brun III; ThB XXXVI.

Wolff, *Franz Alex. Friedr. Wilhelm* → **Wolff,** *Wilhelm*

Wolff, *Frida* → **Wolff,** *Frieda*

Wolff, *Frieda*, illustrator, f. before 1905, l. before 1912 – D ⊐ Ries.

Wolff, *Friedrich* → **Wolf,** *Friedrich* (1842)

Wolff, *Friedrich (1698)*, sculptor, f. 1698, l. 1708 – D ⊐ ThB XXXVI.

Wolff, *Friedrich Anton*, animal painter, etcher, * 20.2.1814 Dresden, † 24.4.1876 Dresden-Loschwitz or Paris – D ⊐ Flemig; ThB XXXVI.

Wolff, *Friedrich Johann* → **Wolf,** *Friedrich Johann*

Wolff, *Fritz (1807)*, veduta draughtsman, lithographer, * 1807 Heilbronn, † 1850 – D ⊐ Nagel; ThB XXXVI.

Wolff, *Fritz (1831)*, painter, * 1831 Elberfeld, † 1895 Elberfeld – D ⊐ ThB XXXVI.

Wolff, *Fritz (1847)*, architect, painter, * 15.3.1847 Berlin, † 16.7.1921 Harzburg – D ⊐ Ries; ThB XXXVI.

Wolff, *G. F.*, goldsmith, f. 1710 – D ⊐ ThB XXXVI.

Wolff, *Georg (1650)*, mason, f. 1650, l. 1680 – A ⊐ ThB XXXVI.

Wolff, *Georg (1738)*, mason, * Thierhaupten (?), f. 1738 – D ⊐ ThB XXXVI.

Wolff, *Georg Jakob (1634)*, altar architect, f. 1634 – D ⊐ ThB XXXVI.

Wolff, *George*, portrait miniaturist, copper engraver, lithographer, f. about 1840, l. before 1912 – D ⊐ Rump; ThB XXXVI.

Wolff, *Gerhard*, sculptor, f. 1581, † 1618 Mainz – D ⊐ ThB XXXVI.

Wolff, *Gerhard Joh. Joseph*, painter, f. 1788, l. 1789 – D ⊐ ThB XXXVI.

Wolff, *Gottlob Benjamin*, porcelain painter, f. 9.1736 – D ⊐ Rückert.

Wolff, *Gustav (1800)*, master draughtsman, lithographer, * 7.12.1800 Dresden, l. 1846 – D ⊐ ThB XXXVI.

Wolff, *Gustav (1863)*, painter, * 28.3.1863, † 1935 New York – USA, D ⊐ Falk; ThB XXXVI; Vollmer V.

Wolff, *Gustav Heinrich*, sculptor, painter, graphic artist, * 24.5.1886 Barmen or Zittau, † 22.3.1934 Berlin – D, F ⊐ DA XXXIII; ThB XXXVI; Vollmer VI.

Wolff, *Hans (1498)*, goldsmith, f. 1498, † 1505 – D ⊐ ThB XXXVI.

Wolff, *Hans (1509)* (Wolff, Hans), painter, f. 1509, † 13.3.1542 or 22.5.1542 – D ⊐ Sitzmann; ThB XXXVI.

Wolff, *Hans (1518)*, stonemason, f. 1518 – D ⊐ Sitzmann.

Wolff, *Hans (1546)*, goldsmith, f. 1546, † before 12.5.1581 – D ⊐ ThB XXXVI.

Wolff, *Hans (1600)*, wood sculptor, carver, f. 1600, l. 1609 – D ⊐ Sitzmann.

Wolff, *Hans (1602)*, glass painter, glass artist, f. 1602, † before 26.4.1627 – D ⊐ ThB XXXVI.

Wolff, *Hans (1612)*, sculptor, architect, f. 1612, l. 1622 – D ⊐ DA XXXIII.

Wolff, *Hans (1899)*, painter, * 1899 Hannover, l. before 1979 – D ⊐ BildKueHann.

Wolff, *Hans Christian Henning* → **Wolff,** *Henning*

Wolff, *Hans Georg*, master draughtsman, f. 30.1.1617 – D ⊐ ThB XXXVI.

Wolff, *Hans Hieronymus*, goldsmith, maker of silverwork, * 1623 Nürnberg, l. 1684 – D ⊐ Kat. Nürnberg.

Wolff, *Hans Joachim*, landscape painter, * 7.8.1893 Niederorschel (Erfurt), † 28.10.1918 Prien (Chiemsee) – D ⊐ Brun IV; ThB XXXVI.

Wolff, *Hans Jorg* → **Wolff,** *Hans Georg*

Wolff, *Hans Kaspar*, goldsmith, * 1571 Zürich, l. 1606 – CH ⊐ Brun III.

Wolff, *Hans Leonhard*, goldsmith, maker of silverwork, f. 1672, † 1709 Nürnberg(?) – D ⊐ Kat. Nürnberg.

Wolff, *Hans Philipp*, painter, f. 29.1.1635, † before 14.1.1636 – D ⊐ Sitzmann; ThB XXXVI.

Wolff, *Hans Ulrich*, goldsmith, * 8.6.1678 Zürich, † 1722 – CH ⊐ Brun III; ThB XXXVI.

Wolff, *Hans Wilhelm* → **Wolf,** *Hans Wilhelm*

Wolff, *Heinrich* → **Wolff,** *Heinrich Wilhelm*

Wolff, *Heinrich (1473)*, goldsmith, f. 1473, l. 1506 – D ⊐ ThB XXXVI.

Wolff, *Heinrich (1875)*, lithographer, woodcutter, silhouette artist, * 18.5.1875 Nimptsch (Schlesien), † 3.1940 München – D, RUS ⊐ Ries; ThB XXXVI; Vollmer VI.

Wolff, *Heinrich (1880)*, architect, * 30.12.1880 Neurode (Schlesien), l. 1941 – D ⊐ Davidson III.1; ThB XXXVI.

Wolff, *Heinrich (1898)*, painter, * 1898 Inden, l. before 1967 – D ⊐ KüNRW II.

Wolff, *Heinrich (1918)*, painter, f. before 1918, l. before 1961 – D ⊐ Vollmer V.

Wolff, *Heinrich Abraham*, stonemason, architect, * 1762, † 1812 – D ⊐ ThB XXXVI.

Wolff, *Heinrich August* → **Wolf,** *Heinrich August*

Wolff, *Heinrich Wilhelm*, ceramist, * about 1712, † 25.1.1786 Schleswig – S ⊐ SvKL V.

Wolff, *Heinz*, stonemason, f. 1521, l. 1522 – D ⊐ Sitzmann.

Wolff, *Helena* → **Wolff,** *Hélène Mimi*

Wolff, *Helene* (Mak van Waay) → **Wolff,** *Hélène Mimi*

Wolff, *Hélène Mimi* (Wolff, Helene), portrait painter, still-life painter, * 9.11.1886 or 29.11.1886 Amsterdam (Noord-Holland), l. 1943 – NL ⊐ Mak van Waay; Scheen II.

Wolff, *Helmut*, sculptor, * 9.4.1932 – D ⊐ Vollmer VI.

Wolff, *Henning*, architect, * 10.6.1828 Kopenhagen-Frederiksberg, † 3.6.1880 Kopenhagen-Frederiksberg – DK ⊐ ThB XXXVI.

Wolff, *Henrich Abraham* → **Wolff,** *Heinrich Abraham*

Wolff, *Hermann (1838)*, portrait painter, illustrator, * 30.3.1838 Weimar – D ⊐ ThB XXXVI.

Wolff, *Hermann (1841)*, animal painter, landscape painter, * 9.1.1841 Detmold, l. 1869 – D ⊐ ThB XXXVI.

Wolff, *Hermann (1877)*, goldsmith(?), f. 1877, l. 1888 – A ⊐ Neuwirth Lex. II.

Wolff, *Hermann (1893)* (Wolff, Hermann), landscape painter, etcher, * 8.9.1893 Stebbach (Eppingen), l. 1974 – D ⊐ Mülfarth; Vollmer V.

Wolff, *Hermanus Josephus*, etcher, lithographer, pastellist, watercolourist, master draughtsman, engraver, * 20.2.1876 Den Haag (Zuid-Holland), † 2.1.1934 Haarlem (Noord-Holland) – NL ⊐ Scheen II; ThB XXXVI; Waller.

Wolff, *Hermine Elisabeth de*, watercolourist, master draughtsman, * 21.12.1911 Tegal (Java) – RI, NL ⊐ Scheen II.

Wolff, *J. L.*, etcher, f. before 1800, l. 1815 – D ⊐ Rump.

Wolff, *Jakob (1546)* (Wolff, Jakob (der Ältere); Wolff, Jakob (st.)), architect, sculptor, * about 1546 Bamberg, † before 16.7.1612 Nürnberg – D ⊐ DA XXXIII; ELU IV; Sitzmann; ThB XXXVI.

Wolff, *Jakob (1571)* (Wolff, Jakob (der Jüngere); Wolff, Jakob (ml.)), architect, * 1571 Bamberg, † 25.2.1620 Nürnberg – D ⊐ DA XXXIII; ELU IV; Sitzmann.

Wolff, *Jean* (Delaire) → **Wolff,** *Joh. Heinrich*

Wolff, *Jean Conrad*, enamel painter(?), * 7.8.1738 Genf, l. 1778 – CH ⊐ Brun III.

Wolff, *Jean-Henry-Christophe*, goldsmith, * about 1723, l. 1793 – F ⊐ Nocq IV.

Wolff, *Jeremias* → **Wolf,** *Jeremias*

Wolff, *Jerzy*, painter, copper engraver, * 4.3.1902 Pokrzywnica (Kielce) – PL ⊐ Vollmer V.

Wolff, *Joachim*, sculptor, * 1923 Oberheldrungen – D ⊐ BildKueHann.

Wolff, *Joannes Josephus,* etcher, copper engraver, modeller, * before 10.9.1779 Rotterdam (Zuid-Holland)(?), l. after 1830 – NL ⌷ Scheen II; ThB XXXVI; Waller.

Wolff, *Jørgen* → **Wulff,** *Jørgen*

Wolff, *Joh.* → **Wolff,** *Hans* (1602)

Wolff, *Joh. (1451),* goldsmith, f. about 1451 – D ⌷ ThB XXXVI.

Wolff, *Joh. (2)* → **Wolff,** *Hans* (1498)

Wolff, *Joh. Andreas* → **Wolff,** *Andreas*

Wolff, *Joh. Anton* → **Wolff,** *Anton* (1751)

Wolff, *Joh. Christian,* goldsmith, * 1739, † 8.12.1806 – PL, D ⌷ ThB XXXVI.

Wolff, *Joh. Conrad* → **Wolff,** *Conrad*

Wolff, *Joh. Eduard,* painter, * 27.11.1786 Königsberg, † 6.9.1868 Berlin – D, RUS ⌷ ThB XXXVI.

Wolff, *Joh. Friedrich* (Wolff, Johann Friedrich), figure painter, porcelain painter who specializes in an Indian decorative pattern, * about 1683 Dresden, † 29.5.1751 Meißen(?) – D ⌷ Rückert; ThB XXXVI.

Wolff, *Joh. Heinrich* (Wolff, Jean), architect, * 1792 Kassel, † 1869 – D ⌷ Delaire; ThB XXXVI.

Wolff, *Joh. Peter Thaddäus* → **Wolff,** *Peter* (1770)

Wolff, *Joh. Siegmund,* sculptor, f. about 1790, † 1797 – D ⌷ ThB XXXVI.

Wolff, *Johan,* carver, f. about 1756 – S ⌷ ThB XXXVI.

Wolff, *Johan Henrik,* medalist, stamp carver, * before 16.10.1727 Kopenhagen, † 8.12.1788 Hamburg-Altona – DK, D ⌷ ThB XXXVI.

Wolff, *Johann* → **Wolff,** *Hans* (1600)

Wolff, *Johann (1636)* (Wolff, Johann), maker of silverwork, f. 1636, † 1639 Nürnberg(?) – D ⌷ Kat. Nürnberg.

Wolff, *Johann (1717),* faience maker, * Bad Segeberg, f. 1717, l. 10.1729 – D, DK, S ⌷ SvKL V; ThB XXXVI.

Wolff, *Johann Andreas* (DA XXXIII) → **Wolff,** *Andreas*

Wolff, *Johann Caspar (1818)* (Brun III; DA XXXIII) → **Wolff,** *Johann Kaspar* (1818)

Wolff, *Johann Conrad* → **Wolf,** *Johann Conrad*

Wolff, *Johann Ernst,* goldsmith, f. 1710, l. 11.11.1711 – D ⌷ Rückert.

Wolff, *Johann Friedrich* (Rückert) → **Wolff,** *Joh. Friedrich*

Wolff, *Johann Georg (1789),* architect, * 7.3.1789 Trier, † 31.8.1861 Trier – D ⌷ ThB XXXVI.

Wolff, *Johann Georg (1810),* painter, architectural draughtsman, * about 1810 Nürnberg, † 23.2.1875 Nürnberg – D ⌷ ThB XXXVI.

Wolff, *Johann Gottlieb (1721)* (Wolff, Johann Gottlieb), goldsmith, * Dresden, f. 1721 – D ⌷ Seling III.

Wolff, *Johann Gottlieb (1731)* (Wolff, Johann Gottlieb (Junior)), porcelain former, * 1731 Meißen, † 29.5.1786 Meißen – D ⌷ Rückert.

Wolff, *Johann Heinrich* → **Wolf,** *Johann Heinrich*

Wolff, *Johann Kaspar (1691),* goldsmith, † 30.10.1691 – A ⌷ ThB XXXVI.

Wolff, *Johann Kaspar (1818)* (Wolff, Johann Caspar (1818)), architect, * 28.9.1818 Affoltern (Zürich), † 27.4.1891 Zürich-Hottingen – CH ⌷ Brun III; DA XXXIII; ThB XXXVI.

Wolff, *Johanna Maria* → **Wolff,** *Johanna Mariana*

Wolff, *Johanna Mariana,* porcelain painter, * Meißen, f. 1.7.1797, l. 31.8.1799 – D ⌷ Rückert.

Wolff, *Johannes (1461),* miniature painter, f. 1461, l. 1462 – D ⌷ D'Ancona/Aeschlimann.

Wolff, *Johannes (1731)* (Wolff, Johannes), stonemason, architect, * 1731, † 1791 – D ⌷ ThB XXXVI.

Wolff, *Johannes Gijsbertus,* lithographer, master draughtsman, * 23.9.1861 Den Haag (Zuid-Holland), † 15.9.1949 Den Haag (Zuid-Holland) – NL ⌷ Scheen II.

Wolff, *Jonas* → **Wolff,** *Andreas*

Wolff, *Jonas,* painter, f. 1641, † before 30.8.1680 München – D ⌷ ThB XXXVI.

Wolff, *José,* painter, * 1884 Lüttich, † 1964 – B ⌷ DPB II; ThB XXXVI; Vollmer V.

Wolff, *Juan,* wood carver, architect, * 1691 Bamberg, † 1752 – RA, D ⌷ EAAm III.

Wolff, *Judith Barbara* → **Helfferich,** *Judith Barbara*

Wolff, *Jürgen von (Freiherr),* painter, * 13.6.1899 Riga, † 19.4.1975 Lüneburg – LV, D ⌷ Hagen.

Wolff, *Käthe,* silhouette cutter, * 30.5.1882 Berlin, l. 1918 – D ⌷ ThB XXXVI.

Wolff, *Karl* → **Wolf,** *Carl* (1890)

Wolff, *Karl (1890),* goldsmith, f. 1890, l. 1922 – A ⌷ Neuwirth Lex. II.

Wolff, *Karl Andreas,* ink draughtsman, painter, * 1904 Hamburg – D ⌷ Vollmer V.

Wolff, *Károly,* figure painter, landscape painter, * 4.5.1869 Pankota (Ungarn), l. 1898 – RO, H ⌷ MagyFestAdat; Ries; ThB XXXVI.

Wolff, *Konrad,* sculptor, f. 1643 – D ⌷ Merlo.

Wolff, *Konrad (1603),* wood sculptor, carver, cabinetmaker, f. 1603, † 1641 or 1650 – D ⌷ ThB XXXVI.

Wolff, *Kort,* painter, f. 1587, l. 1591 – S ⌷ SvKL V.

Wolff, *Kurt,* painter, graphic artist, * 12.5.1900 Diessen (Ammersee) – D ⌷ Vollmer VI.

Wolff, *Leo,* building craftsman, f. 1573, l. 1591 – D ⌷ ThB XXXVI.

Wolff, *Louis-Augustin,* decorative painter, portrait painter, * Deutschland, f. 1760, l. 1818 – CDN ⌷ Harper.

Wolff, *Louis-Georges,* architect, * 1873 St-Ètienne, l. 1906 – F ⌷ Delaire.

Wolff, *Ludwig* → **Wolf,** *Ludwig* (1776)

Wolff, *Lukas,* painter, * 1682, † 1749 (Kloster) Tepl – CZ ⌷ ThB XXXVI; Toman II.

Wolff, *Maerten de,* painter, * about 1594, † 1636 Amsterdam – B, NL ⌷ ThB XXXVI.

Wolff, *Marcus,* painter, * about 1602, † 1653 – PL ⌷ ThB XXXVI.

Wolff, *Marie-Anna* → **Gahlnbäck,** *Marie-Anna*

Wolff, *Marta,* painter, * 1886 Frankfurt (Main) – D ⌷ Ries.

Wolff, *Martin (1852),* sculptor, * 19.5.1852 Berlin, † 1919 – D ⌷ ThB XXXVI.

Wolff, *Martin (1898),* landscape painter, graphic artist, * 8.5.1898 Leipzig, l. before 1961 – D ⌷ ThB XXXVI; Vollmer V.

Wolff, *Matthäus (1555),* goldsmith, † 1585 – D ⌷ Seling III.

Wolff, *Mattheus,* goldsmith, f. 1685, † 1716 – D ⌷ ThB XXXVI.

Wolff, *Matthias* → **Wolf,** *Joseph* (1820)

Wolff, *Michael,* goldsmith, maker of silverwork, * 1656 Nürnberg, † 1732 Nürnberg(?) – D, D ⌷ Kat. Nürnberg.

Wolff, *Mien de* → **Wolff,** *Hermine Elisabeth de*

Wolff, *Moritz,* sculptor, medalist, * 15.6.1854 Berlin, † 23.8.1923 Lüneburg – D ⌷ ThB XXXVI.

Wolff, *Nicolaj,* painter, * 5.2.1762 Kopenhagen, † 1813 Dresden – DK, D ⌷ ThB XXXVI.

Wolff, *Otto,* painter, illustrator, artisan, * 30.7.1858 Köln, l. 1924 – USA, D ⌷ Falk.

Wolff, *P.* → **Wolff,** *David*

Wolff, *Paul (1859),* sculptor, * 1859 or 1860 Frankreich, l. 25.1.1892 – USA ⌷ Karel.

Wolff, *Paul (1887),* photographer, * 1887 Mühlhausen, † 1951 Frankfurt (Main) – PL, D ⌷ Krichbaum.

Wolff, *Peter (1465),* goldsmith, f. 1465, l. 1499 – D ⌷ ThB XXXVI.

Wolff, *Peter (1582),* goldsmith, * Zürich, f. 1582, † 1592 Berlin – D ⌷ ThB XXXVI.

Wolff, *Peter (1666),* glass artist, f. 1666, l. 1677 – D ⌷ ThB XXXVI.

Wolff, *Peter (1730),* cabinetmaker, f. about 1730, l. 1735 – D ⌷ ThB XXXVI.

Wolff, *Peter (1770),* landscape gardener, gardener, * 9.4.1770 Mainz, † 16.12.1833 Mainz – D ⌷ ThB XXXVI.

Wolff, *Peter (1877),* painter, * 25.2.1877 Concordia (Argentinien), l. 1928 – CH ⌷ ThB XXXVI.

Wolff, *Richard,* landscape painter, * 8.9.1880 or 8.12.1880 Esseg, l. before 1947 – I, A ⌷ Fuchs Maler 19.Jh. IV; ThB XXXVI.

Wolff, *Robert Jay,* painter, sculptor, * 27.7.1905 Chicago, † 1978 New Preston (Connecticut) – USA ⌷ Falk; Vollmer V.

Wolff, *Rosamond* → **Purcell,** *Rosamond Wolff*

Wolff, *Rudolf,* jeweller, f. 1897, l. 1903 – A ⌷ Neuwirth Lex. II.

Wolff, *Sebastian* (Zülch) → **Wolf,** *Sebastian* (1569)

Wolff, *Sigrid Maria* → **Schauman,** *Sigrid*

Wolff, *Simon,* goldsmith(?), f. 1867 – A ⌷ Neuwirth Lex. II.

Wolff, *Simon Olaus,* master draughtsman, painter, * 10.10.1796 Snåsa (Nord-Trøndelag), † 11.12.1859 Sauherad – N ⌷ NKL IV.

Wolff, *Solomon,* painter, * 1841 Mobile (Alabama), † 27.5.1911 New York – USA ⌷ Falk.

Wolff, *Sophia Charlotta Friederica* → **Wolff,** *Charlotte Sophie Friederike*

Wolff, *Thomas* → **Wölffle,** *Thomas*

Wolff, *Thomas (1591)* (Wolff, Thomas), goldsmith, * 1591, † 1634 – D ⌷ Kat. Nürnberg; ThB XXXVI.

Wolff, *Tobias (1561),* medalist, goldsmith, f. 1561, l. 1606 – PL, D ⌷ ThB XXXVI.

Wolff, *Tobias (1604)* (Wolff, Tobias), goldsmith, f. 1604, † 1623 – D ⌷ Kat. Nürnberg; ThB XXXVI.

Wolff, *Ulrich Ludwig Friedr.* → **Wolf,** *Ludwig* (1776)

Wolff, *Urban,* maker of silverwork, f. 1585, † 1598 Nürnberg(?) – D ⌷ Kat. Nürnberg.

Wolff, *Valentin Gottlob,* painter, f. 5.8.1710 – D ⌷ Rückert.

Wolff, *Walter* (ThB XXXVI) → **Wolff,** *Walther*

Wolff, *Walther* (Wolff, Walter), sculptor, lithographer, painter, master draughtsman, * 30.4.1887 Wuppertal-Elberfeld, † 1966 Ossiach – D ⊐ Davidson I; Davidson II.2; ThB XXXVI; Vollmer V.

Wolff, *Wilh. Ferdinand* → **Wolf,** *Wilh. Ferdinand*

Wolff, *Wilhelm,* sculptor, * 6.4.1816 Fehrbellin, † 30.5.1887 Berlin – D ⊐ ThB XXXVI.

Wolff, *Willy,* landscape painter, still-life painter, master draughtsman, cabinetmaker, * 5.7.1905 Dresden – D ⊐ Vollmer V.

Wolff, *Wolfgang,* goldsmith, f. 1581, † after 1613 – D ⊐ ThB XXXVI.

Wolff-Arndt, *Philippine,* portrait painter, * 1.10.1849 Frankfurt (Main), l. after 1933 – D, F ⊐ ThB XXXVI.

Wolff-Beffie, *Abraham* (Wolff Beffie, Abraham Jacob; Wolff, Abraham), master draughtsman, watercolourist, pastellist, lithographer, * 2.7.1879 Amsterdam (Noord-Holland), † 26.12.1935 Amsterdam (Noord-Holland) – NL ⊐ Scheen II; ThB XXXVI; Waller.

Wolff Beffie, *Abraham Jacob* (Waller) → **Wolff-Beffie,** *Abraham*

Wolff-Filseck, *Eugen,* painter, * 1873 Filseck (Göppingen), † 1937 Miesbach – D ⊐ Nagel.

Wolff-Maage, *Hugo,* watercolourist, master draughtsman, illustrator, graphic artist, * 11.5.1866 Berlin, l. 4.1918 – D ⊐ Ries; ThB XXXVI.

Wolff-Malm, *Ernst,* painter, graphic artist, * 29.4.1885 Basel, l. after 1919 – D ⊐ ThB XXXVI.

Wolff von Schutter, *Martin,* portrait painter, * 11.11.1852 Dambritsch, l. after 1895 – D ⊐ Jansa; ThB XXXVI.

Wolff von Todenwarth, *Carl,* master draughtsman, * 30.5.1762 Weimar, † 1816(?) – D ⊐ ThB XXXVI.

Wolff-Zamzow, *Paul,* painter, * 13.7.1872 Köslin – D ⊐ ThB XXXVI.

Wolff-Zimmermann, *Elisabeth,* painter, * 14.9.1876 Posen, l. about 1940 – D ⊐ ThB XXXVI.

Wolffardt, *Wolf* → **Wolffart,** *Wolf*
Wolffardt, *Wolfgang* → **Wolffart,** *Wolf*
Wolffart, *Christoph* → **Wolfart,** *Christoph*
Wolffart, *Hans,* building craftsman, f. 1413, l. 1438 – D ⊐ ThB XXXVI.

Wolffart, *Wolf,* goldsmith, maker of silverwork, f. 23.5.1578, l. 12.11.1595 – D ⊐ Kat. Nürnberg; ThB XXXVI.

Wolffart, *Wolfgang* → **Wolffart,** *Wolf*
Wolffartzhauser, *Ulrich* → **Wolfertshauser,** *Ulrich*
Wolffauer, *Andreas* → **Wolfauer,** *Andreas*
Wolffbrandt, *Adam Benj. Valdemar* → **Wolffbrandt,** *Valdemar*

Wolffbrandt, *Ib Uffe,* sculptor, * 17.4.1919 Ravnstrup – DK ⊐ Vollmer V.

Wolffbrandt, *Valdemar,* landscape painter, animal painter, * 13.5.1887 Holmegaard (Seeland), † 29.1.1939 Næstved – DK ⊐ ThB XXXVI.

Wolffe, *Erasmus,* goldsmith, * Freiburg, f. 1585 – D ⊐ Seling III.

Wolffel, *Hans* (Wölffel, Hans), carpenter, architect, f. 1478, l. 1479 – D ⊐ Sitzmann; ThB XXXVI.

Wolffenstein, *Richard,* architect, * 7.9.1846 Berlin, † 13.4.1919 Berlin – D ⊐ ThB XXXVI.

Wolffermann, fruit painter, flower painter, portrait painter, f. about 1800 – D ⊐ ThB XXXVI.

Wolffers, *Johan Louis Antonius,* costume designer, * 7.2.1934 Rotterdam (Zuid-Holland) – NL ⊐ Scheen II.

Wolffersdorf, *Johann* → **Woltersdorf,** *Johann*

Wolffgang, *Christian* (Schidlof Frankreich) → **Wolfgang,** *Christian*

Wolffgang, *G. A.* → **Wolfgang,** *Georg Andreas* (1703)

Wolffgang, *Giorgio Andreae* → **Wolfgang,** *Georg Andreas* (1703)

Wolffgang, *Gustav Andreas* (Schidlof Frankreich) → **Wolfgang,** *Gustav Andreas*

Wolffgang, *J. G.,* copper engraver, f. 1688 – D ⊐ Merlo.

Wolffhart, *Georg,* mason, f. 1556, l. 1570 – D ⊐ Schnell/Schedler.

Wolffhart, *Hans* → **Wolffart,** *Hans*
Wolffhart, *Hanß* (1525), mason, f. 1525 – D ⊐ Schnell/Schedler.

Wolffhart, *Wolf* → **Wolffart,** *Wolf*
Wolffhart, *Wolfgang* → **Wolffart,** *Wolf*
Wolffhartt, *Hanß* → **Wolffhart,** *Hanß* (1525)

Wolffhartzhauser, *Ulrich* → **Wolfertshauser,** *Ulrich*

Wolffhügel, *Fritz,* painter, master draughtsman, illustrator, * 21.5.1879 Neustadt (Harz), † 26.2.1952 München – D ⊐ Münchner Maler VI; Vollmer V.

Wolffordt, *Artus* (DA XXXIII; DPB II) → **Wolfaerts,** *Artus*

Wolffram, *Gottfried* → **Wolfram,** *Gottfried*
Wolffram, *Hans* → **Wolffart,** *Hans*
Wolffs, *I. P.,* graphic artist, f. 1601 – D, E ⊐ Ráfols III.

Wolffsen, *Aleida* (Bernt III) → **Wolfsen,** *Aleijda*

Wolffsen, *Aleijda* → **Wolfsen,** *Aleijda*

Wolffsen, *Hans Ancker* (Wollfsen, A.), underglaze painter, modeller, * 3.6.1870 Rønne, † 5.5.1924 Kopenhagen – DK ⊐ Neuwirth II; ThB XXXVI.

Wolffsheimer, *Isaak* → **Wolfsheimer,** *Isaak*

Wolfganck, *Peter,* goldsmith, coppersmith, * before 1485 Köln(?), † 1536(?) Antwerpen – B, NL ⊐ ThB XXXVI.

Wolfgang → **Wolf** (1496)
Wolfgang (1441), painter, f. 1441 – D ⊐ ThB XXXVI.
Wolfgang (1468), goldsmith, f. 1468 – D ⊐ ThB XXXVI.
Wolfgang (1475), cabinetmaker, f. 3.7.1475, l. 26.4.1477 – CH ⊐ Brun III.
Wolfgang (1477), goldsmith, f. 1477 – CH ⊐ ThB XXXVI.
Wolfgang (1483), goldsmith, f. 1483 – A ⊐ ThB XXXVI.
Wolfgang (1500), stonemason, f. 1500, l. 1507 – A ⊐ ThB XXXVI.
Wolfgang (1501), painter, f. 1501 – D ⊐ ThB XXXVI.
Meister **Wolfgang** (1515) (Brun III) → **Wolfgang** (1515)
Wolfgang (1515) (Meister Wolfgang (1515)), wood sculptor, carver, f. 1515 – CH ⊐ Brun III; ThB XXXVI.
Wolfgang (1517 Bildschnitzer), wood sculptor, carver, f. 1517 – D ⊐ ThB XXXVI.
Wolfgang (1517 Maler), painter, f. 1517 – D ⊐ Zülch.

Wolfgang (1524), sculptor, f. 1524, l. 1534 – CZ, H ⊐ ThB XXXVI.
Wolfgang (1539), painter, f. 1539 – A ⊐ ThB XXXVI.
Wolfgang der Steinmetz, *Meister* → **Tenck,** *Wolfgang*
Wolfgang, *Meister* → **Wolf** (1496)
Wolfgang, *Alexander,* painter, woodcutter, * 13.3.1894 Arnstadt, l. before 1961 – D ⊐ Vollmer V.
Wolfgang, *Andreas Matthäus,* copper engraver, * 1660 Chemnitz(?), † 1736 Augsburg – D ⊐ ThB XXXVI.
Wolfgang, *C. A.,* engraver, f. 1694 – H, CZ ⊐ ThB XXXVI.
Wolfgang, *Christian* (Wolffgang, Christian), miniature painter, copper engraver, * 1719 Augsburg, † 1750 Berlin – D ⊐ Schidlof Frankreich; ThB XXXVI.
Wolfgang, *Eduard,* sculptor, * 13.2.1825 Gotha, † 13.3.1874 Gotha – D ⊐ ThB XXXVI.
Wolfgang, *Georg Andreas (1631)* (Wolfgang, Georg Andreas (der Ältere)), copper engraver, * 1631 Chemnitz, † before 24.5.1716 Augsburg – D ⊐ ThB XXXVI.
Wolfgang, *Georg Andreas (1703)* (Wolfgang, Georg Andreas (der Jüngere)), painter, * 1703 Augsburg, † 22.1.1745 Gotha – D ⊐ ThB XXXVI.
Wolfgang, *Gottfried,* painter, f. 1766 – SK ⊐ ArchAKL.
Wolfgang, *Gottlieb,* copper engraver, f. 1701 – D ⊐ ThB XXXVI.
Wolfgang, *Gustav Andreas* (Wolffgang, Gustav Andreas), painter, copper engraver, * 1692 Augsburg, † 1775 Augsburg – D ⊐ Schidlof Frankreich; ThB XXXVI.
Wolfgang, *Hans* → **Wolffart,** *Hans*
Wolfgang, *I. V.,* medalist, f. 1700 – A ⊐ ThB XXXVI.
Wolfgang, *Ingrid,* ceramist, * 1955 Gelnhausen – D ⊐ WWCCA.
Wolfgang, *Johann Georg,* copper engraver, * 1662 or 1664 Augsburg, † 21.12.1744 Berlin – D ⊐ ThB XXXVI.
Wolfgang, *Samuel (1670),* enamel painter, watercolourist, f. about 1670 – D ⊐ ThB XXXVI.
Wolfgang von Rufach → **Koch,** *Wolf*
Wolfgang von Steier (Steier, Wolfgang von), copyist, f. 1436 – A ⊐ Bradley III.
Wolfgang von Wien, stonemason, sculptor, f. about 1439, l. 1442 – PL ⊐ ThB XXXVI.
Wolfgangmüller (Ries) → **Müller,** *Wolfgang* (1877)
Wolfgerus, bell founder, f. about 1100 – D ⊐ ThB XXXVI.
Wolfgräber, *Johann Georg,* painter, f. 1661, l. 1669 – NL, B ⊐ ThB XXXVI.
Wolfgram, *Willi,* graphic artist, poster artist, caricaturist, * 25.1.1904 Berlin – D ⊐ Vollmer V.
Wolfgramm, *Willi* → **Wolfgram,** *Willi*
Wolfhagen, *Albrecht,* goldsmith, f. 1464, l. 1485 – D ⊐ Sitzmann; ThB XXXVI.
Wolfhagen, *Ernst,* painter, woodcutter, etcher, * 1907 Hannover – D ⊐ BildKueHann; Vollmer V.
Wolfhagen, *Henning,* artisan, * 18.2.1900 Ålborg – DK ⊐ ThB XXXVI.
Wolfhagen, *Therese Louise Friederike,* painter, master draughtsman, * 25.1.1811 Tönning (Schleswig Holstein), l. 1882 – D ⊐ Wolff-Thomsen.

Wolfhagen-Lucke, *Anneliese,* miniature sculptor, etcher, * 30.5.1909 Berlin-Charlottenburg – D ▭ BildKueHann.

Wolfhahrt, *Marx* → **Wolfahrt,** *Marx*

Wolfhardt, *Wolfgang* → **Wolfart,** *Wolfgang*

Wolfhart, *Diebold,* glass painter, f. 1577, l. 1586 – CH ▭ Brun III; ThB XXXVI.

Wolfhart, *Wolf* → **Wolfart,** *Wolf*

Wolfhauer, ebony artist, f. 1601 – D ▭ ThB XXXVI.

Wolfhow, *Thomas,* carpenter, f. 1418, l. 1425 – GB ▭ Harvey.

Wolfincher, *Albert* → **Wolfinger,** *Albert*

Wolfinger, *Albert,* portrait painter, * Tarbes, f. before 1877, l. 1878 – F ▭ ThB XXXVI.

Wolfinger, *Grete,* graphic artist, f. before 1909, l. before 1914 – D ▭ Ries.

Wolfinger, *Margret* → **Wolfinger,** *Grete*

Wolfinger, *Max,* landscape painter, * 1837 Mannheim, † 12.12.1912 or 12.12.1913 Aarau – D, CH ▭ Brun IV; ThB XXXVI.

Wolfinger, *Siegfried,* painter, illustrator, costume designer, * 1909 Bîrlad – RO ▭ Vollmer V.

Wolfinger, *Sofie,* artisan, * 26.10.1897 Weingarten, l. 1925 – D ▭ Mülfarth; Vollmer V.

Wolfinus → **Vuolvinus**

Wolfné Reif, *Elza* → **Reif,** *Elza*

Wolfner, *István* → **Farkas,** *István* (1887)

Wolfo, *Thomas* → **Wolfhow,** *Thomas*

Wolford, *Charles,* portrait painter, * about 1811 Pennsylvania, l. 1858 – USA ▭ Groce/Wallace.

Wolfordt, *Artus* → **Wolfaerts,** *Artus*

Wolfordt, *Jean-Baptiste* → **Wolfaerts,** *Jan Baptist*

Wolfowicz, *Józef* (Vol'fovič, Iosif; Šol'c-Vol'fovyč, Josyp), painter, f. 1596, † 1624 – PL, UA ▭ ChudSSSR II; SChU; ThB XXXVI.

Wolfrad, *Johannes,* pewter caster, f. 1369 – CH ▭ Bossard.

Wolfraedt, *Daniel,* painter, f. 1658, l. 1677 – NL ▭ ThB XXXVI.

Wolfraet, *Mathijs* → **Wulfraet,** *Mathijs*

Wolfram (1652) (Wolfram), cabinetmaker, architect, f. 1652, l. 1664 – S ▭ SvK.

Wolfram, *Friedrich Ernst* → **Wolfrom,** *Friedrich Ernst*

Wolfram, *Gottfried,* ivory turner, amber artist, ivory carver, f. 1691, l. 1707 – DK, D ▭ ThB XXXVI.

Wolfram, *Hans* → **Wolffart,** *Hans*

Wolfram, *Jan,* painter, f. 1805, l. 1815 – CZ ▭ Toman II.

Wolfram, *Josef* (Fuchs Maler 19.Jh. IV) → **Wolfram,** *Joseph*

Wolfram, *Joseph* (Wolfram, Josef), landscape painter, genre painter, animal painter, f. before 1860, l. 1873 – A ▭ Fuchs Maler 19.Jh. IV; ThB XXXVI.

Wolframsdorf, *Otto von,* architect, * 13.1.1803 Heukenwalde, † 8.4.1849 Ammelshain – D ▭ ThB XXXVI.

Wolframsdorf, *Wolf Otto von* → **Wolframsdorf,** *Otto von*

Wolfrath, *Harry,* painter, graphic artist, * Hamburg, f. 1955 – D ▭ Vollmer V.

Wolfrom, *Friedrich Ernst,* painter, etcher, * 9.4.1857 Magdeburg, l. 1900 – D ▭ ThB XXXVI.

Wolfrom, *Marcus* → **Ulfrum,** *Markus*

Wolfrom, *Philip H.,* painter, f. 1904 – USA ▭ Falk.

Wolfromm, *Claude Chantal,* landscape painter, still-life painter, * 20.11.1924 Paris – F ▭ Bénézit.

Wolfrum, *Johann,* porcelain painter, f. 1887 – D ▭ Neuwirth II.

Wolfrum, *Johann Balthasar,* goldsmith, coppersmith, f. 1660, † 12.9.1705 Bamberg – D ▭ Sitzmann.

Wolfs, *Hubert,* landscape painter, still-life painter, * about 1899 Mechelen, † 1937 Mechelen – B ▭ DPB II; ThB XXXVI; Vollmer V.

Wolfs, *Petrus* → **Wolfs,** *Petrus Winandus Hubertus*

Wolfs, *Petrus Winandus Hubertus,* watercolourist, master draughtsman, * 7.7.1902 Eijsden (Limburg) – NL ▭ Scheen II.

Wolfs, *Wilma Diena,* painter, sculptor, graphic artist, illustrator, * Cleveland (Ohio), f. 1936 – USA ▭ Falk.

Wolfsberger, *Günter,* painter, graphic artist, * 10.6.1944 Wien (?) – A ▭ Fuchs Maler 20.Jh. IV.

Wolfsberger, *Isaac-Christian,* architect, * 26.2.1812 Genf, † 27.2.1876 Genf – CH ▭ Brun III.

Wolfsberger, *Johann,* painter, * 22.3.1911, † 3.1985 – A ▭ Fuchs Maler 20.Jh. IV.

Wolfsberger, *Karl,* painter, lithographer, restorer, * 5.1.1889 Müllheim, l. 1924 – D ▭ Mülfarth.

Wolfsburg, *Charles Ferdinand de* → **Wolfsburg und Wallsdorf,** *Carl Ferdinand von*

Wolfsburg-Wallsdorf, *Carl Ferdinand von* (Schidlof Frankreich) → **Wolfsburg und Wallsdorf,** *Carl Ferdinand von*

Wolfsburg und Wallsdorf, *Carl Ferdinand von* (Wolfsburg-Wallsdorf, Carl Ferdinand von), porcelain painter, enamel painter, f. 29.10.1708, † 1764 Breslau – PL ▭ Schidlof Frankreich; ThB XXXVI.

Wolfschberger, *Isaac-Christian* → **Wolfsberger,** *Isaac-Christian*

Wolfsen, *Aleijda* (Wolffsen, Aleida), portrait painter, history painter, * 24.10.1648 Zwolle, † after 1690 – NL ▭ Bernt III; ThB XXXVI.

Wolfsfeld, *Erich,* etcher, painter, * 27.4.1884 Krojanke (West-Preußen), † 29.3.1956 London – D ▭ ThB XXXVI; Vollmer V.

Wolfsgruber, *Hans,* architect, * 22.4.1877 Wien, l. before 1961 – A ▭ ThB XXXVI; Vollmer V.

Wolfshagen, *Antoine van der,* painter, f. 1483 – B, NL ▭ ThB XXXVI.

Wolfsheimer, *Isaak,* painter, copper engraver, lithographer, * Fürth, f. about 1810, l. 1831 – D ▭ ThB XXXVI.

Wolfsheimer, *Moritz,* painter, * 1807, † about 1840 München – D ▭ ThB XXXVI.

Wolfskill, *Jose Guillermo,* painter, * 14.9.1844 Los Angeles (California), † 2.1928 Los Angeles (California) – USA ▭ Hughes.

Wolfskill, *Joseph Wilhelm* → **Wolfskill,** *Jose Guillermo*

Wolfskron, *Adolf von (Ritter),* master draughtsman, * 10.2.1808 Wien, † 13.7.1863 Baden (Wien) – A ▭ ThB XXXVI.

Wolfsmoon, *Wolf,* painter, graphic artist, * 28.5.1951 Idar-Oberstein – N ▭ NKL IV.

Wolfson, *Alma R.,* landscape painter, flower painter, f. 1971 – GB ▭ McEwan.

Wolfson, *Henry Abraham,* portrait painter, * 11.6.1891 St. Petersburg, l. 1940 – USA, RUS ▭ Falk.

Wolfson, *Irving,* painter, etcher, * 10.12.1899, l. 1929 – USA ▭ Falk.

Wolfson, *Lyn,* sculptor, f. 1969 – GB ▭ McEwan.

Wolfson, *William,* etcher, lithographer, * 26.10.1894 Pittsburgh, l. before 1961 – USA ▭ Falk; Vollmer V.

Wolfswaard, *Henri tot* → **Pallandt,** *Henri van (Baron)*

Wolfthorn, *Julie* (Wolfthorn, Julie (Frau)), painter, lithographer, * 8.1.1868 Thorn, † 1944 Theresienstadt – D ▭ Jansa; Ries; ThB XXXVI.

Wolfvoet, *Victor (1596)* (Wolfvoet, Victor (l'Ancien)), painter, f. 1596, l. 4.5.1612 – B, NL ▭ DPB II.

Wolfvoet, *Victor (1612)* (Wolfvoet, Victor (le Jeune)), painter, * 4.5.1612 Antwerpen, † 23.10.1652 Antwerpen – B, NL ▭ DPB II; ThB XXXVI.

Wolfweiler, *Ulrich,* stonemason, f. 1360 – CH ▭ Brun IV.

Wolgamuth, *H.,* sculptor, f. 1856 – USA ▭ Groce/Wallace; Hughes.

Wolgast, *Carl,* sculptor, f. before 1844, l. 1874 – D ▭ ThB XXXVI.

Wolgast, *Georg (1600),* brass founder, f. 1600, l. after 1605 – D ▭ ThB XXXVI.

Wolgast, *Hans Nielsen,* goldsmith, silversmith, * about 1662, † before 8.9.1711 – DK ▭ Bøje I; ThB XXXVI.

Wolgast, *Peiter Peitersen,* goldsmith, silversmith, * about 1668 Sæby, l. 1696 – DK ▭ Bøje II.

Wolgast, *Peter,* painter, f. 1717, † 2.10.1760 Hamburg – D ▭ Rump.

Wolgé, *Maud* → **Wolgé,** *Maud Marianne*

Wolgé, *Maud Marianne,* painter, * 1924 Stockholm – S ▭ SvK.

Wolgemut, *Christoph,* building craftsman, f. 1512, l. 1525 – D ▭ ThB XXXVI.

Wolgemut, *Michael* (DA XXXIII; ELU IV) → **Wolgemut,** *Michel (1434)*

Wolgemut, *Michel (1434)* (Wolgemut, Michel; Wolgemut, Michael), painter, master draughtsman, * 1434 or 1434 or 1437 Nürnberg, † 30.11.1519 Nürnberg – D ▭ DA XXXIII; ELU IV; Sitzmann; ThB XXXVI.

Wolgemut, *Valentin,* painter, f. 1433, † 1469 or 1470 – D ▭ ThB XXXVI.

Wolgemuth, *Conrad,* sculptor, f. 1600, l. about 1619 – D ▭ ThB XXXVI.

Wolgemuth, *Karl* → **Wohlgemuth,** *Karl*

Wolghe, *Gilles,* locksmith, f. 1502 – B, NL ▭ ThB XXXVI.

Wolgin, *Peter Alexandrowitsch* → **Krestonoscev,** *Petr Aleksandrovič*

Wolhaupter, *Andreas,* goldsmith, * about 1570, l. 1615 – D ▭ Seling III.

Wolhaupter, *George Philip,* master draughtsman, f. 1848 – CDN ▭ Harper.

Wolhaupter, *Hans,* goldsmith, f. 1598, † after 1626 – D ▭ Seling III.

Wolhaupter, *Helen Phillips,* landscape painter, * 1897, l. 1939 – USA ▭ Hughes.

Wolhaupter, *Johann Georg,* maker of silverwork, * about 1683 Augsburg, † 1752 – D ▭ Seling III.

Wolhaupter, *Philipp (1621)* (Wolhaupter, Philipp (1)), goldsmith, * Augsburg, f. 1621, † 1653 – D ▭ Seling III.

Wolhaupter, *Philipp (1629)* (Wolhaupter, Philipp (2)), goldsmith, f. 1629, † 1634 – D ▭ Seling III.

Wolhöfer, *Leonhard Martin,* maker of silverwork, * about 1677, † 1732 – D ⊡ Seling III.

Wolhuetter, *Sigmund,* illuminator, f. 1548, l. 1557 – CZ ⊡ ThB XXXVI.

Wolins, *Joseph,* painter, * 1915 Atlantic City (New Jersey) – USA ⊡ Falk.

Wolinski, *Georges,* illustrator, cartoonist, caricaturist, * 28.6.1934 Tunis – F, TN ⊡ Bénézit; Flemig.

Wolinski, *Joseph* (Wolinsky, Joseph), painter, * 1872 or 13.7.1873 Sydney or Altona, † 1955 Sydney – AUS ⊡ Falk; Robb/Smith; ThB XXXVI.

Wolinsky, *Joseph* (Falk) → **Wolinski,** *Joseph*

Wolken, *Henriette,* landscape painter, still-life painter, * 12.7.1886 Wien, † 26.2.1943 Theresienstadt – A ⊡ Fuchs Geb. Jgg. II.

Wolkenburg, *Heinrich* (?) zu (Zülch) → **Heinrich zu Wolkenburg**

Wolkenhauer, *Anna,* landscape painter, * 1862 Stettin – D ⊡ ThB XXXVI.

Wolkensperg-Struppi, *Jelka* (ELU IV; Fuchs Maler 19.Jh. Erg.-Bd II) → **Struppi-Wolkensperg,** *Jelka*

Wolkenstein, *Johann (1462),* altar architect, f. 1462 – D ⊡ ThB XXXVI.

Wolkenstein, *Josef,* goldsmith(?), f. 1870, l. 1879 – A ⊡ Neuwirth Lex. II.

Wolker, *D.* → **Wolcker,** *D.*

Wolker, *Joh. Michael* → **Wolcker,** *Joh. Michael*

Wolker, *Johann Georg* → **Wolcker,** *Johann Georg*

Wolker, *Matthias* → **Wolcker,** *Matthias*

Wolkers, *J. H.* (Scheen II (Nachtr.)) → **Wolkers,** *Jan Hendrik*

Wolkers, *Jan* → **Wolkers,** *Jan Hendrik*

Wolkers, *Jan Hendrik* (Wolkers, J. H.), painter, master draughtsman, sculptor, * 26.10.1925 Oegstgeest (Zuid-Holland) – NL, A, F ⊡ Scheen II; Scheen II (Nachtr.).

Wolkerstorfer, *Heinrich,* glass artist, * 1935 Neufelden – A ⊡ WWCGA.

Wolkert, painter, f. 1796 – CZ ⊡ Toman II.

Wolkewitz, *Gottfried,* painter, f. 1730 – D ⊡ ThB XXXVI.

Wolkher, *Johann Georg* → **Wolcker,** *Johann Georg*

Wolkin, *Harry,* painter, * 1925 – USA ⊡ Falk.

Wolkoff, *Adrian Markowitsch* (ThB XXXVI) → **Volkov,** *Adrian Markovič*

Wolkoff, *Alexej Iljitsch* (ThB XXXVI) → **Volkov,** *Aleksej Il'ič*

Wolkoff, *Anatoli Walentinowitsch* (Vollmer VI) → **Volkov,** *Anatolij Valentinovič*

Wolkoff, *Fjodor Iwanowitsch* (ThB XXXVI) → **Volkov,** *Fedor Ivanovič*

Wolkoff, *Jefim Jefimowitsch* (ThB XXXVI) → **Volkov,** *Efim Efimovič*

Wolkoff, *Nikolai Stepanowitsch* (ThB XXXVI) → **Volkov,** *Nikolaj Stepanovič*

Wolkoff, *Nikolaj Nikolajewitsch* (Vollmer VI) → **Volkov,** *Nikolaj Nikolaevič*

Wolkoff, *Roman Maximowitsch* (ThB XXXVI) → **Volkov,** *Roman Maksimovič*

Wolkoff, *Ssemjon Artemjewitsch* (ThB XXXVI) → **Volkov,** *Semen Artem'evič*

Wolkoff, *Wassilij Alexejewitsch* (ThB XXXVI) → **Volkov,** *Vasilij Alekseevič*

Wolkoff-Muromzoff, *Alexander Nikolajewitsch* → **Russoff,** *Alexander Nikolajewitsch*

Wolkonskij, *Pjotr (Fürst)* (Vollmer V) → **Wolkonsky,** *Pierre*

Wolkonsky, *Marie (Fürstin)* (Volkonskaja, Marija Vladimirovna (Knjaginja)), landscape painter, * 9.5.1875 Paris, † after 1939 – F, RUS ⊡ Severjuchin/Lejkind; ThB XXXVI.

Wolkonsky, *Pierre* (Volkonskij, Petr Grigor'evič (Knjaz'); Wolkonsky, Pjotr (Fürst); Wolkonskij, Pjotr (Fürst)), landscape painter, still-life painter, genre painter, sculptor, * 3.1897 or 3.1901 St. Petersburg, † 8.1925 Corbeville – F, RUS ⊡ Edouard-Joseph III; Edouard-Joseph Suppl.; Severjuchin/Lejkind; ThB XXXVI; Vollmer V.

Wolkonsky, *Pjotr (Fürst)* (ThB XXXVI) → **Wolkonsky,** *Pierre*

Wolkonsky, *Tamara (Prinzessin),* painter, * 3.5.1894 Gorai (Pleskau), † 1.7.1966 Stockholm – S ⊡ SvKL V.

Wolkow, *Alexandr Wassilewitsch* → **Volkov,** *Aleksandr Vasil'evič*

Wolkowiski, *Lya* → **Wolkowiski,** *Lya Luise*

Wolkowiski, *Lya Luise,* fresco painter, monumental artist, artisan(?), * 18.9.1933 Niederauerbach – D, NL ⊡ Scheen II.

Wolkowitz, *Ernst,* history painter, portrait painter, * 1818 Posen, l. 1855 – PL, D ⊡ ThB XXXVI.

Wołkowski, *Władysław,* artisan, painter, * 25.5.1902 Sulisławice (Krakau) – PL ⊡ Vollmer V.

Wolkowyski, *Alexandre* (Volkovyskij, Aleksandr M.; Wolkowyskij, Alexander), painter, * 27.6.1883 Vitebsk, † 28.6.1961 Paris – F, BY ⊡ Severjuchin/Lejkind; Vollmer V.

Wolkowyskij, *Alexander* (Vollmer V) → **Wolkowyski,** *Alexandre*

Woll, *Paul,* goldsmith, * about 1591 Kulm (Weichsel), † 1635 – D ⊡ Seling III.

Wollaib, *Johannes,* painter, * 31.8.1684 Hervelsingen, † 3.12.1726 Ulm – D, CZ, PL ⊡ ThB XXXVI.

Wolland, *Peter,* painter, * 1961 – GB ⊡ Spalding.

Wollandt, *Peter,* glazier, glass painter, f. 1553, l. 1595 – CH ⊡ ThB XXXVI.

Wollasson, *Thomas,* carpenter, f. 1381, l. 1382 – GB ⊡ Harvey.

Wollaston, *Charles,* painter, * 19.12.1914 Frodsham (Cheshire) – GB ⊡ Vollmer VI.

Wollaston, *John,* portrait painter, * London(?), f. 1734, † about 1770 or after 1775 Bath (Avon) – GB, USA ⊡ DA XXXIII; EAAm III; ThB XXXVI; Waterhouse 18.Jh..

Wollaston, *Nicholas,* goldsmith, f. 1601 – GB ⊡ ThB XXXVI.

Wollaston, *W.* → **Wollaston,** *John*

Wollbeer, *Gerhard,* faience maker, f. 1697 – D ⊡ ThB XXXVI.

Wollburg, painter, lithographer, f. before 1822, l. 1828 – D ⊡ ThB XXXVI.

Wolle, *Muriel Sibell,* painter, illustrator, * 1898 Brooklyn (New York), l. before 1976 – USA ⊡ Samuels.

Wolleb, *Christoph,* pewter caster, f. 1598 – CH ⊡ Brun IV.

Wolleb, *Franz,* painter, f. 1728, l. 1736 – CH ⊡ Brun III.

Wolleb, *Fridlin,* glass painter, f. 1576 – CH ⊡ Brun IV.

Wolleb, *Hans,* illuminator, f. 1494, l. 1509 – CH ⊡ Brun IV.

Wolleb, *Hans Heinrich,* glazier, glass painter, f. 1490, l. 1527 – CH ⊡ Brun IV; ThB XXXVI.

Wolleb, *Heinrich,* illuminator, f. 1501 – CH ⊡ Brun IV.

Wolleb, *Johann Rudolf* → **Wolleb,** *Rudolf*

Wolleb, *Lorenz,* painter, f. 1785 – CH ⊡ Brun IV.

Wolleb, *Rudolf,* goldsmith, f. 1769, † before 19.7.1824 Basel – CH ⊡ Brun IV; ThB XXXVI.

Wolleb, *Sebastian,* illuminator, f. 1508 – CH ⊡ Brun IV.

Wollebæk, *Fin* → **Wollebæk,** *Fin Sigvard*

Wollebæk, *Fin Sigvard,* architect, * 3.1.1873 Nes (Hallingdal), † 1965(?) Oslo(?) – N ⊡ NKL IV.

Wolleben, *Hans Heinrich* → **Wolleb,** *Hans Heinrich*

Wollebos, *Jan,* landscape painter, f. 1587, † 1629 – B ⊡ ThB XXXVI.

Wollein, *Franz,* flower painter, f. 1754, † 15.8.1830 Wien – A ⊡ Fuchs Maler 19.Jh. Erg.-Bd II.

Wollein, *Johan* → **Wollein,** *Johann*

Wollein, *Johann,* flower painter, f. 24.8.1799 – A ⊡ Fuchs Maler 19.Jh. Erg.-Bd II.

Wollek, *Carl* (Wollek, Karel), sculptor, medalist, * 31.10.1862 Brünn, † 8.9.1936 Wien – A ⊡ ThB XXXVI; Toman II.

Wollek, *Karel* (Toman II) → **Wollek,** *Carl*

Wollen, *William Barnes,* sports painter, portrait painter, illustrator, * 1854 or 6.10.1857 Leipzig, † 28.3.1936 London – GB, ZA ⊡ Gordon-Brown; Houfe; ThB XXXVI; Vollmer V; Wood.

Wollenberg, *Gertrude Arnstein,* portrait painter, landscape painter, * 1884 San Francisco, † 1919 New York – USA ⊡ Hughes.

Wollenberg, *Joh. Nik.,* goldsmith, * 1723, l. 1789 – D ⊡ ThB XXXVI.

Wollenek, *Anton,* painter, * 30.4.1920 Gröding (Salzburg) – A ⊡ Fuchs Maler 20.Jh. IV; List.

Wollenhaupt, architect(?), f. 1816, l. 1818 – PL ⊡ ThB XXXVI.

Wollenhaupt, *Fridtjov,* sculptor, * 1.1.1887 Trondheim, † 25.8.1945 Oslo – N ⊡ NKL IV.

Wollenheit, *Ludwig,* architectural painter, landscape painter, * 1915 – D, CZ ⊡ Vollmer V.

Wollenhofer, *János,* painter, f. 1797, l. 1807 – H ⊡ ThB XXXVI.

Wollenweber, *Carl,* enamel painter, * 1798 Kusel (Pfalz), l. 1841 – D ⊡ ThB XXXVI.

Wollenweber, *Ludwig,* maker of silverwork, ivory carver, f. 1819, l. 1829 – D ⊡ ThB XXXVI.

Woller, *Jakob,* sculptor, * about 1500, † about 1564 Tübingen(?) – D ⊡ ThB XXXVI.

Woller, *John* → **Wolward,** *John*

Woller, *Leonhard* → **Waller,** *Leonhard*

Woller, *Thomas,* goldsmith, f. 1601, l. 1620 – D ⊡ Seling III.

Wollerdik, painter, f. 1753 – NL ⊡ ThB XXXVI.

Wollermann, *Karl,* interior designer, designer, knitter, embroiderer, graphic artist, * 24.4.1904 Frankfurt (Main) – D ⊡ Vollmer V; Vollmer VI.

Wollers, *Johan* → **Wohler,** *Johan*

Wollert, *Hilda* → **Wollert,** *Hilda Sofia*

Wollert, *Hilda Sofia,* painter, * 27.2.1872 Lönneberga, † 13.12.1960 Djursholm – S ⊡ SvKL V.

Wollès, *Camille,* landscape painter, * 1.7.1864 Brüssel-St-Josse-ten-Noode, † 1942 – B ⊡ DPB II; ThB XXXVI.

Wollès, *Lucien,* portrait painter, pastellist, master draughtsman, lithographer, * 31.3.1862 Brüssel-Schaerbeek, † 1939 Ixelles (Brüssel) – B ⌑ DPB II; Schurr III; ThB XXXVI.

Wolletsberger, *Anton,* sculptor, f. about 1731 – D ⌑ ThB XXXVI.

Wollett, *J.,* painter, f. 1805, l. 1810 – GB ⌑ Grant.

Wolffsen, *A.* (Neuwirth II) → **Wolffsen,** *Hans Ancker*

Wollheim, *Gert* (Wollheim, Gert H.), painter, graphic artist, sculptor, * 11.9.1894 Dresden, † 1974 New York – D ⌑ ThB XXXVI; Vollmer V; Wietek.

Wollheim, *Gert H.* (Wietek) → **Wollheim,** *Gert*

Wollmann, *Christian Traugott,* porcelain painter, etcher, * 14.1.1778 Obercunnersdorf, l. 1.6.1850 – D ⌑ Rückert; ThB XXXVI.

Wollner, *Anton,* architect, f. 1587, l. 1590 – A ⌑ ThB XXXVI.

Wollner, *Gretl,* weaver, * 1920 Wien – A ⌑ Vollmer VI.

Wollner, *Leo,* textile artist, f. before 1959 – A, D ⌑ Vollmer VI.

Wollner, *Wilhelm,* jeweller, f. 8.1920 – A ⌑ Neuwirth Lex. II.

Wollner-Beuk, *Hedwig,* portrait painter, landscape painter, * 19.4.1890 Wien or Trevoja, † 1.12.1953 Wien – A ⌑ Fuchs Geb. Jgg. II; ThB XXXVI.

Wollo, *Steffen* → **Voillo,** *Steffen*

Wollstädter, *Bruno,* sculptor, * 14.7.1878 Königsberg, † 17.2.1940 Leipzig – D ⌑ ThB XXXVI; Vollmer VI.

Wollstädter, *Else,* painter, * 13.10.1874 Frankfurt (Main), l. 1898 – D ⌑ ThB XXXVI.

Wollstein, *Rudolf,* goldsmith, jeweller, f. 1892, l. 1909 – A ⌑ Neuwirth Lex. II.

Wollust → **Eichler,** *Johann Conrad*

Wollwage, *Emil,* painter, graphic artist, * 1899 Stuttgart, l. before 1986 – D ⌑ Nagel.

Wollwage, *Sunhild,* textile artist, assemblage artist, * 7.4.1938 Stuttgart – D, FL ⌑ KVS.

Wollweber, *Verena Susanne* → **Wollweber,** *Vreni*

Wollweber, *Vreni,* painter, * 7.12.1921 Zürich, † 11.6.1951 Zürich – CH ⌑ Plüss/Tavel II; Vollmer V.

Wolman, *Gil,* painter, * 1929 Paris – F ⌑ Bénézit.

Wolman, *John,* mason, f. 1438, l. 1440 – GB ⌑ Harvey.

Wolmans, painter, * 1919 Brüssel – B ⌑ DPB II.

Wolmar, painter, † 1846 Besançon – F ⌑ Brune.

Wolmar, *Gustaf* (Wolmar, Gustaf Andersson), portrait painter, landscape painter, flower painter, * 5.7.1880 Kristinehamn, l. 1947 – S, DK ⌑ Konstlex.; SvK; SvKL V; ThB XXXVI; Vollmer V.

Wolmar, *Gustaf Andersson* (ThB XXXVI) → **Wolmar,** *Gustaf*

Wolmark, *Alfred* (British printmakers; Spalding) → **Wolmark,** *Alfred Aaron*

Wolmark, *Alfred Aaron* (Wolmark, Alfred), master draughtsman, flower painter, portrait painter, landscape painter, still-life painter, glass artist, * 28.12.1877 Warschau, † 1.1.1961 London – GB, PL ⌑ British printmakers; Pavière III.2; Spalding; ThB XXXVI; Vollmer VI; Windsor; Wood.

Wolmuet, *Bonifaz* → **Wolmut,** *Bonifaz*

Wolmut, *Bonifaz* (Wohlmuth, Bonifác), stonemason, architect, * Überlingen, f. 1522, † before 28.4.1579 Prag – A, CZ, D ⌑ DA XXXIII; ELU IV; ThB XXXVI; Toman II.

Wolmuth, *Bonifác* → **Wolmut,** *Bonifaz*

Wolmuth, *Bonifaz* → **Wolmut,** *Bonifaz*

Wolnuchin, *Ssergej Michailowitsch* (ThB XXXVI) → **Volnuchin,** *Sergej Michajlovič*

Wolný, *Antonín* → **Volný,** *Antonín*

Wolny, *Georg,* painter, f. 1761, l. 1776 – CZ ⌑ ThB XXXVI.

Wolodin, *Michail Filippowitsch* (Vollmer VI) → **Volodin,** *Michail Filippovič*

Wolos, *Aleksander,* caricaturist, graphic artist, * 1934 Holowno – PL ⌑ Flemig.

Woloschin, *Maximilian* → **Vološin,** *Maksimilian Aleksandrovič*

Woloskoff, *Alexej Jakowlewitsch* (ThB XXXVI) → **Voloskov,** *Aleksej Jakovlevič*

Wolowska, *Alina,* glass artist, * 1933 Lwow – PL ⌑ WWCGA.

Wolpe, *Berthold Ludwig,* book illustrator, typeface artist, * 29.10.1905 Offenbach (Main), † 5.7.1989 London – D, GB ⌑ DA XXXIII; Peppin/Micklethwait.

Wolperding, *Friedrich Ernst,* painter, illustrator, lithographer, commercial artist, * 14.12.1815 Kiel, † 17.8.1888 Kiel – D ⌑ Feddersen; Rump; ThB XXXVI.

Wolpini D. Magistris → **Volpini,** *Joseph*

Wolpmann, *Hans,* turner, f. 1735, l. 1743 – D ⌑ Focke.

Wolpmann, *Johan (1661),* turner, f. 1661, l. 1703 – D ⌑ Focke.

Wolpmann, *Johan (1704),* turner, f. 1704, l. 1724 – D ⌑ Focke.

Wolpmann, *Luder,* turner, f. 1687 – D ⌑ Focke.

Wolrab, *Cornelius,* goldsmith, maker of silverwork, * 1665 Nürnberg, † 1732 Nürnberg (?) – D, D ⌑ Kat. Nürnberg.

Wolrab, *Daniel,* goldsmith, maker of silverwork, * 1663 Nürnberg, † 1721 – D ⌑ Kat. Nürnberg; ThB XXXVI.

Wolrab, *Friedrich Jobst,* goldsmith, f. 1710, l. 1740 – D ⌑ ThB XXXVI.

Wolrab, *H. I.* → **Wolrab,** *Johann Jakob*

Wolrab, *Johann Jakob,* goldsmith, minter, maker of silverwork, * 1633 Regensburg, † 1690 Nürnberg – D ⌑ Kat. Nürnberg; ThB XXXVI.

Wolrich, *John* → **Worlich,** *John* (1443)

Wolryche, *John* → **Worlich,** *John* (1443)

Wols, painter, illustrator, photographer, * 27.5.1913 Berlin, † 1.9.1951 Paris or Champigny-sur-Marne – D, F ⌑ DA XXXIII; EAPD; ELU IV; Krichbaum; Naylor; Vollmer V.

Wols, *Arie,* watercolourist, master draughtsman, etcher, linocut artist, woodcutter, * 22.9.1945 Ridderkerk (Zuid-Holland) – NL ⌑ Scheen II.

Wolscheid, *Nikolaus,* stonemason, * about 1642 Trier (?), † 8.6.1676 Kowno – LT, D ⌑ ThB XXXVI.

Wolschied, *Nikolaus* → **Wolscheid,** *Nikolaus*

Wolschke, *Georg (1695),* cabinetmaker, f. 1695 – D ⌑ ThB XXXVI.

Wolschlager, *Valentin,* painter, f. about 1510, l. 1546 – D ⌑ ThB XXXVI.

Wolschner, *Herbert,* photographer, * 5.9.1947 Krumpendorf – A ⌑ List.

Wolschner, *Karl,* painter, architect, wood carver, * 3.6.1913 Klagenfurt – A ⌑ Fuchs Maler 20.Jh. IV.

Wolschodt, *Hendrik* → **Wolschot,** *Hendrik*

Wolschot, *Hendrik,* sculptor, f. 1664 – NL ⌑ ThB XXXVI.

Wolseley, *Garnet* (Spalding) → **Wolseley,** *Garnet Ruskin*

Wolseley, *Garnet Ruskin* (Wolseley, Garnet), portrait painter, flower painter, * 24.5.1884 London, † 1969 – GB ⌑ Spalding; ThB XXXVI; Vollmer V.

Wolseley, *John,* painter, * 1938 England – AUS ⌑ Robb/Smith.

Wolseley, *John Walter* → **Wolseley,** *John*

Wolser, *Thomas,* painter, f. 1301 – I ⌑ ThB XXXVI.

Wolsey, *Florence,* painter, f. 1893, l. 1894 – GB ⌑ Johnson II; Wood.

Wolsey, *John* → **Wolfey,** *John*

Wolsey, *Micheal,* mason, f. 1543, l. 1544 – GB ⌑ Harvey.

Wolsey, *William,* carver, f. 1479, l. 1487 – GB ⌑ Harvey.

Wolsgaard, *Peder M.,* goldsmith, silversmith, * Kopenhagen, f. 10.1.1752, l. 1755 – DK ⌑ Bøje I.

Wolsgaard, *Peder Mikkelsen* → **Wolsgaard,** *Peder M.*

Wolsius, *Hermann,* watercolourist, f. 1573 – D ⌑ Merlo.

Wolska, *Aniela* → **Pawlikowska,** *Aniela*

Wolska, *Lela* → **Pawlikowska,** *Aniela*

Wolska-Berezowska, *Maria* (Berezowska-Wolska, Marja), graphic artist, * 1901 Lublin – PL ⌑ Vollmer V.

Wolski → **Nicolaus** (1514/1523)

Wolski, *Adam,* painter, caricaturist, f. 1621, † 1636 – PL, D ⌑ ThB XXXVI.

Wolski, *Stanisław Pomian,* painter, * 8.4.1859 Warschau, † 2.5.1894 Warschau – PL ⌑ ThB XXXVI.

Wolstenholme, *Dean (1757)* (Wolstenholme, Dean (der Ältere)), sports painter, animal painter, engraver, * 1757 Yorkshire, † 1837 London – GB ⌑ Grant; Lister; ThB XXXVI.

Wolstenholme, *Dean (1798),* sports painter, engraver, * 1798 Waltham Abbey (Essex), † 1882 or 1883 Highgate (London) – GB ⌑ Grant; Johnson II; Lister; Wood.

Wolstenholme, *Henry Vernon,* architect, * 1863, † 15.4.1936 – GB ⌑ DBA.

Wolstenholme, *James,* architect, * 1832 or 1833, † before 13.9.1912 – GB ⌑ DBA.

Wolstenholme, *Pamela,* landscape painter, f. 1974 – GB ⌑ McEwan.

Wolston, *John,* mason, f. 1427, l. 1428 – GB ⌑ Harvey.

Wolsztajn, *Willy,* painter, master draughtsman, poster artist, * 1949 Brüssel – B ⌑ DPB II.

Woltemade, *Wolraad,* artist (?), * about 1708 Deutschland, † 1773 – ZA ⌑ Gordon-Brown.

Woltemahte, *Ferdinand,* landscape painter, * 1693, † 1746 – D ⌑ ThB XXXVI.

Woltemate, *Jodokus,* painter, * 1662 Detmold, l. 1686 – D ⌑ ThB XXXVI.

Woltemate, *Berendt,* painter, f. 1651 – D ⌑ ThB XXXVI.

Woltemate, *Jodokus* → **Woltemahte,** *Jodokus*

Woltemuht, *Ferdinand* → **Woltemahte,** *Ferdinand*

Wolter (1500), wood sculptor, painter, carver, f. about 1500, l. 1517 – D ⌑ ThB XXXVI.

Wolter (1589), architect, f. 1589 – D ⌑ ThB XXXVI.

Wolter, *Meister* → **Wolter** (1500)

Wolter, *Adolph G.*, sculptor, artisan, * 7.9.1903 Reutlingen – D, USA ⌑ Falk.

Wolter, *Alexej Alexandrowitsch* → **Vol'ter**, *Aleksej Aleksandrovič*

Wolter, *Andreas*, armourer, f. 1609 – D ⌑ ThB XXXVI.

Wolter, *Conrad*, goldsmith, f. 1693, l. 1710 – PL ⌑ ThB XXXVI.

Wolter, *Franz*, painter, * 25.11.1865 Köln, † 11.12.1932 München – D ⌑ Münchner Maler IV; Ries; ThB XXXVI.

Wolter, *H. J.*, painter, f. 1901 – NL ⌑ Falk.

Wolter, *Hans*, armourer, f. 1523, l. 1548 – D ⌑ Focke.

Wolter, *Haydée Sofía* (Wolter, Hydée Sofia), painter, graphic artist, * 3.11.1910 Buenos Aires – RA ⌑ EAAm III; Merlino.

Wolter, *Heinrich Christian*, painter, * about 1771 Güstrow, † 1812 Berlin – D ⌑ ThB XXXVI.

Wolter, *Hendrik Jan*, figure painter, etcher, lithographer, woodcutter, pastellist, * 15.7.1873 Amsterdam (Noord-Holland), † 29.10.1952 Amersfoort (Utrecht) – NL, GB, F ⌑ Mak van Waay; Scheen II; ThB XXXVI; Vollmer V; Waller.

Wolter, *Hermann*, potter, f. 1564 – D ⌑ ThB XXXVI.

Wolter, *Horst Erich*, typeface artist, book art designer, * 26.8.1906 Memel, † 14.2.1984 – D ⌑ Vollmer V.

Wolter, *Hydée Sofia* (EAAm III) → **Wolter**, *Haydée Sofía*

Wolter, *Jupp*, caricaturist, news illustrator, * 7.1.1917 Bonn – D ⌑ Flemig.

Wolter, *Lorentz* (SvKL V) → **Wolter**, *Lorenz*

Wolter, *Lorenz* (Wolter, Lorentz), painter, f. 1682, l. 1683 – S ⌑ SvKL V.

Wolter, *Ludwig*, ebony artist, f. 1758 – D ⌑ ThB XXXVI.

Wolter, *Martin*, painter, graphic artist, * 1913 Krakow am See – D ⌑ KüNRW IV.

Wolter, *Michael*, cartoonist, * 1806 – D ⌑ Flemig.

Wolter, *Stephan Christian*, goldsmith, f. 1721 – PL ⌑ ThB XXXVI.

Wolter, *Thomas*, portrait painter, f. 1695, l. 1705 – S ⌑ SvKL V.

Wolter, *Toni*, landscape painter, etcher, * 20.9.1875 Bad Godesberg, † 11.4.1929 Bad Godesberg – D ⌑ ThB XXXVI.

Wolterbeek, *Anna* → **Wolterbeek**, *Anna Henriëtte*

Wolterbeek, *Anna Henriëtte*, landscape painter, * about 1.10.1834 Amsterdam (Noord-Holland), † 26.8.1905 Oosterbeek (Gelderland) – NL ⌑ Scheen II; ThB XXXVI.

Wolterbeek, *Pieter*, landscape painter, watercolourist, * 1.6.1790 Waverveen (Utrecht), † 1843 or 28.7.1844 Paris – NL, F ⌑ Scheen II; ThB XXXVI.

Wolterbeek Muller, *Th. E.* (Mak van Waay) → **Muller**, *Theodora Elisabeth Wolterbeek*

Wolterbeek Muller, *Theodora Elisabeth* (Vollmer VI) → **Muller**, *Theodora Elisabeth Wolterbeek*

Woltermahte, *I. C.*, painter, f. 1740 – D ⌑ ThB XXXVI.

Wolterman, *Frederik*, artisan, * 30.7.1895 Nieuwe-Schans (Groningen), l. before 1970 – NL ⌑ Mak van Waay; Scheen II; Vollmer V.

Wolternate, *I. G.* → **Woltermahte**, *I. C.*

Wolters, *Elisabeth Wilhelmine Johanna* → **Bitterling-Wolters**, *Elisabeth Wilhelmine Johanna*

Wolters, *Eugène*, marine painter, landscape painter, portrait painter, * 1844 Venlo, † 1905 – B, NL ⌑ DPB II; ThB XXXVI.

Wolters, *Georg*, painter of hunting scenes, animal painter, master draughtsman, illustrator, sculptor, * 22.2.1860 or 1861 Braunschweig, † 1933 Braunschweig – D ⌑ Jansa; Ries; ThB XXXVI.

Wolters, *Gerardus Johannes Mattheus*, painter, master draughtsman, etcher, printmaker, * 5.11.1937 – NL ⌑ Scheen II.

Wolters, *Hans Theodor*, painter, graphic artist, * 1898 Köln, l. before 1967 – D ⌑ KüNRW II.

Wolters, *Henriette*, miniature painter, * 5.12.1692 Amsterdam, † 3.10.1741 Amsterdam – NL ⌑ Schidlof Frankreich; ThB XXXVI.

Wolters, *Herman* (Schidlof Frankreich; ThB XXXVI) → **Wolters**, *Hermanus*

Wolters, *Hermanus* (Wolters, Herman), miniature painter, * 9.1.1682 Zwolle (Overijssel), † 1756 Haarlem (Noord-Holland) – NL ⌑ Scheen II; Schidlof Frankreich; ThB XXXVI.

Wolters, *Jacques Eugène Hubert*, landscape painter, marine painter, * 23.10.1844 Venlo (Limburg), † 25.6.1905 Antwerpen – NL, B ⌑ Scheen II.

Wolters, *Joh. Chr.* (Wolters, Joh. Christian), painter, * 23.4.1811 Wellsee (Kiel), † 28.11.1876 Kiel – D ⌑ Feddersen.

Wolters, *Joh. Christian* (Feddersen) → **Wolters**, *Joh. Chr.*

Wolters, *Mathias-Joseph*, architect, * 17.3.1793 Roermond, † 21.4.1859 Gent – B ⌑ DA XXXIII.

Wolters, *Mon* → **Wolters**, *Gerardus Johannes Mattheus*

Wolters, *Ruth*, sculptor, * 1930 – ZA ⌑ Berman.

Wolters, *Théo (1960)* (Wolters, Théo), painter, sculptor, f. before 1960, l. 1960 – F ⌑ Bauer/Carpentier VI.

Wolters, *Theo (1966)*, painter, f. 1966 – NL ⌑ Scheen II (Nachtr.).

Wolters, *Thomas* (Wolters, Thomas Christian), landscape painter, * 2.8.1854 Kiel, † 28.11.1909 Kiel – D ⌑ Feddersen; ThB XXXVI.

Wolters, *Thomas Christian* (Feddersen) → **Wolters**, *Thomas*

Wolters, *Ulli*, painter, * Hamburg, f. 1905 – D ⌑ Rump; Vollmer V.

Wolters-Thiersch, *Gemma*, artisan, * 17.10.1907 Berlin-Lichterfelde – D ⌑ ThB XXXVI; Vollmer V.

Woltersdorf, wood sculptor, f. about 1630 – PL, D ⌑ ThB XXXVI.

Woltersdorf, *Arthur Fred*, architect, * 19.1.1870 Chicago, † 3.3.1948 Chicago – USA, D ⌑ EAAm III; ThB XXXVI; Vollmer V.

Woltersdorf, *Johann*, painter, copper engraver, f. about 1630, l. 1670 – D ⌑ ThB XXXVI.

Woltersdorff, *Christian*, sculptor, f. 1781, l. about 1783 – D ⌑ ThB XXXVI.

Wolterson, *Reintje*, watercolourist, master draughtsman, etcher, * 21.11.1908 Haarlem (Noord-Holland) – NL, F ⌑ Scheen II.

Wolterstorffer, *Jacob*, goldsmith, f. 12.2.1573 – CH ⌑ Brun IV.

Wolther, *Thomas* → **Wolter**, *Thomas*

Wolthers, *Adriana Josepha*, still-life painter, master draughtsman, * before 10.6.1804 Groningen (Groningen), † 19.1.1862 Groningen (Groningen) – NL ⌑ Scheen II.

Wolthers, *Anton Louis Gillis*, sculptor, * 21.12.1920 Den Haag (Zuid-Holland) – NL ⌑ Scheen II.

Woltil, *Klaas Jacob*, watercolourist, master draughtsman, * 24.5.1917 Groningen (Groningen) – NL ⌑ Scheen II.

Woltkewitz, *Gottfried* → **Wolkewitz**, *Gottfried*

Woltmann, *Hans* → **Wolpmann**, *Hans*

Woltmann, *Johan* (1) → **Wolpmann**, *Johan* (1661)

Woltmann, *Johan* (2) → **Wolpmann**, *Johan* (1704)

Woltmann, *Luder* → **Wolpmann**, *Luder*

Woltmann, *Nicolaus* (Focke) → **Woltmann**, *Nikolaus*

Woltmann, *Nikolaus* (Woltmann, Nicolaus), cabinetmaker, f. about 1678, l. 1688 – D, GB ⌑ Focke; ThB XXXVI.

Woltmann, *Richard*, illustrator, f. before 1891 – D ⌑ Ries.

Woltmann, *Tider*, bookbinder, f. 1436, l. 1455 – D ⌑ ThB XXXVI.

Woltner, *Anton*, goldsmith (?), f. 1867 – A ⌑ Neuwirth Lex. II.

Woltreck, *Franz*, sculptor, * 20.8.1800 Zerbst, † 5.12.1847 Dessau – D, F, I ⌑ ThB XXXVI.

Woltrek, painter, f. 1847 – GB ⌑ Wood.

Woltstein, *Seebald*, stonemason, f. 1505, l. 1509 – D ⌑ ThB XXXVI.

Woltz, *George W.*, painter, f. 1925 – USA ⌑ Falk.

Woltze, *B.*, painter, f. 1881 – GB ⌑ Wood.

Woltze, *Berthold*, genre painter, portrait painter, illustrator, * 24.8.1829 Havelberg, † 29.11.1896 Weimar – D ⌑ Ries; ThB XXXVI.

Woltze, *Peter*, architectural painter, watercolourist, * 1.4.1860 Halberstadt, † 4.4.1925 Weimar – D ⌑ ThB XXXVI.

Wołucki, *Karol*, portrait painter, genre painter, * about 1750, † after 1783 – PL, E ⌑ ThB XXXVI.

Woluey, *Thomas de Childewyke* → **Wolvey**, *Thomas*

Woluwe, *Jean de*, miniature painter, f. 1380, l. 1386 – F ⌑ D'Ancona/Aeschlimann.

Wolvecamp, *Theo* → **Wolvekamp**, *Theo Wilhelm*

Wolvekamp, *Gerardus Cornelis*, watercolourist, master draughtsman, graphic artist, artisan, glass painter, monumental artist, illustrator, * 5.6.1939 Utrecht (Utrecht) – NL ⌑ Scheen II.

Wolvekamp, *Theo Wilhelm*, painter, master draughtsman, * 30.8.1925 Hengelo (Overijssel) – NL, F ⌑ Scheen II.

Wolvelin von Rufach → **Wölflin von Rufach**

Wolvens, *Henri Victor* (Wolvens, Henry V.), painter, * 6.6.1896 Brüssel, † 1977 – B ⌑ DPB II; ThB XXXVI; Vollmer V.

Wolvens, *Henry V.* (Vollmer V) → **Wolvens**, *Henri Victor*

Wolverston, *Thomas*, blazoner, f. 1678, † 1703 – IRL ⌑ Strickland II.

Wolveston, *Richard de* (Harvey) → **Richard de Wolveston**

Wolvetang, *Dirk,* watercolourist, master draughtsman, * 29.5.1933 Amsterdam (Noord-Holland) – NL, F, I, S ⊡ Scheen II.

Wolvey, *John,* mason (?), f. 27.4.1461, † before 14.6.1462 – GB ⊡ Harvey.

Wolvey, *Richard,* mason, f. 26.5.1484 6.9.1491, † before 3.1.1493 or 3.1.1494 – GB ⊡ Harvey.

Wolvey, *Thomas,* mason, f. 1397, † 1428 or before 7.7.1428 – GB ⊡ Harvey.

Wolvinius → **Vuolvinus**

Wolward, *John,* carpenter, f. 1390, l. 1398 – GB ⊡ Harvey.

Wolz, *Mathieu,* cabinetmaker, † 25.9.1793 Paris – F, D ⊡ ThB XXXVI.

Wolzogen, *Wilhelm von,* architect (?), * 1762 Wallendorf (Thüringen), † 1809 Weimar – D ⊡ ThB XXXVI.

Womacka, *Walter,* painter, designer, graphic artist, * 22.12.1925 Obergeorgenthal (ČSR) – D, CZ ⊡ Vollmer V.

Wombile, *T. W.,* animal painter, f. 1834, l. 1837 – GB ⊡ Grant; Johnson II; Wood.

Womes, *Leopold,* painter, * 2.3.1884 Wien, l. 1975 – A ⊡ Fuchs Geb. Jgg. II.

Wompacher, *Jan,* painter, f. 1696 – CZ ⊡ Toman II.

Womrath, *Andrew Kay,* painter, illustrator, * 25.10.1869 Frankford (Pennsylvania), l. 1933 – F, USA, GB ⊡ Falk; Houfe; ThB XXXVI.

Womsfeld, *Jan,* painter, f. 1621 – CZ ⊡ Toman II.

Wŏnchŏng → **Min Yŏng-ik**

Wondenberg, *C. M. I.,* painter, f. 1924 – USA ⊡ Falk.

Wonder, *Erich,* painter, stage set designer, * 30.3.1944 Jennersdorf – A ⊡ Fuchs Maler 20.Jh. IV; List.

Wonder, *Pieter Christoffel,* painter of interiors, etcher, master draughtsman, * 10.1.1780 Utrecht (Utrecht), † 12.7.1852 Amsterdam (Noord-Holland) – NL, D, GB ⊡ DA XXXIII; Grant; Scheen II; ThB XXXVI; Waller.

Wondra, *August,* painter, ceramist, goldsmith, * 11.11.1857 Darmstadt, † 18.2.1911 – D ⊡ ThB XXXVI.

Wondracek, *Rudolf,* architect, * 9.1.1886 Wien, † 21.11.1942 St. Pölten – A, CZ ⊡ ThB XXXVI; Vollmer V.

Wondrak, *Leonhard,* goldsmith (?), f. 1867 – A ⊡ Neuwirth Lex. II.

Wondraschek, *Johann (1865),* goldsmith (?), f. 1865, l. 1878 – A ⊡ Neuwirth Lex. II.

Wondraschek, *Johann (1875),* goldsmith, f. 1875, l. 1884 – A ⊡ Neuwirth Lex. II.

Wondřej → **Ondřej** (1510)

Wondřejc, *Antonín,* architect, * 1.6.1888 Dařenice, † 17.1.1919 Turnov – CZ ⊡ Toman II.

Wondrich, *Adalbert,* maker of eyeglasses, f. 1864, l. 1865 – A ⊡ Neuwirth Lex. II.

Wondrusch, *Ernst Ferdinand,* painter, graphic artist, * 7.3.1949 Wien – A ⊡ Fuchs Maler 20.Jh. IV; List.

Wondrzey → **Andreas** (1542)

Wonesch, *Edith,* painter, graphic artist, * 1.3.1935 Wien – A ⊡ Fuchs Maler 20.Jh. IV.

Wong, *Frederick,* painter, * 1929 – USA ⊡ Vollmer VI.

Wong, *René* → **Wong Lun Hing,** *René Adolph Joseph*

Wong, *Shun-Kit,* painter, * 1953 – RC ⊡ ArchAKL.

Wong, *Siuling,* painter, * 1911 (?) Nanjing – RC ⊡ Vollmer V.

Wong, *Stella,* painter, f. before 1939 – USA ⊡ Hughes.

Wong, *Suey,* painter, f. 1932 – USA ⊡ Hughes.

Wong, *Tyrus Y.,* painter, lithographer, illustrator, etcher, * 25.10.1910 Canton (China) – USA ⊡ Hughes.

Wong, *Worley K.,* architect, * 1912 – USA ⊡ Vollmer V.

Wong, *Wucius,* painter, * 25.10.1936 Taiping – RC, USA ⊡ DA XXXIII.

Wong Loi Sing, painter, * 28.1.1943 – SME, NL ⊡ Scheen II.

Wong Lun Hing, *Adolf Egbert Adriaan Marie,* master draughtsman, watercolourist, sculptor, * 7.5.1921 Roermond (Limburg) – NL ⊡ Scheen II.

Wong Lun Hing, *Dolf* → **Wong Lun Hing,** *Adolf Egbert Adriaan Marie*

Wong Lun Hing, *Jos* → **Wong Lun Hing,** *Josephus Johannes Wilhelmus*

Wong Lun Hing, *Josephus Johannes Wilhelmus,* sculptor, * 10.3.1928 Roermond (Limburg) – NL ⊡ Scheen II.

Wong Lun Hing, *René Adolph Joseph,* sculptor, architect, portrait painter, watercolourist, master draughtsman, * 17.1.1920 Roermond (Limburg) – NL ⊡ Scheen II.

Wongberg, *Johan Wilhelm* → **Wångberg,** *Johan Wilhelm*

Wonka, *Rudolf,* sculptor, * 28.1.1917 Lučany – CZ ⊡ Toman II.

Wonlich, *Jakob,* minter, * Luzern, f. 1564, l. 1588 – CH ⊡ Brun IV.

Wonlich, *Nikolaus* → **Wohnlich,** *Nikolaus*

Wonlich, *Onofronius,* minter, * Basel, f. 1566, † 1575 or 1579 Solothurn – CH ⊡ Brun III.

Wonlich, *Rudolf,* goldsmith, f. 1644 – CH ⊡ Brun IV.

Wonnacott, *Ernest William Malpas,* architect, f. 1884, l. 1914 – GB ⊡ DBA.

Wonnacott, *John,* painter, * 1940 London – GB ⊡ Spalding.

Wonnacott, *Thomas,* architect, * 1833 or 1834, † 1919 – GB ⊡ DBA.

Wonnecker (Goldschmiede-Familie) (ThB XXXVI) → **Wonnecker,** *Christoph*

Wonnecker (Goldschmiede-Familie) (ThB XXXVI) → **Wonnecker,** *Johann Christoph* (1721)

Wonnecker (Goldschmiede-Familie) (ThB XXXVI) → **Wonnecker,** *Johann Christoph* (1763)

Wonnecker, *Christoph,* goldsmith, f. 1691, † 1727 – PL, D ⊡ ThB XXXVI.

Wonnecker, *Johann Christoph (1721),* goldsmith, f. 1721, † 1758 – PL, D ⊡ ThB XXXVI.

Wonnecker, *Johann Christoph (1763),* goldsmith, f. 1763, † 1813 – PL, D ⊡ ThB XXXVI.

Wonner, *Paul,* painter, * 1920 Tucson (Arizona) – USA ⊡ EAAm III; Vollmer V.

Wonsam, *Anton* → **Woensam,** *Anton*

Wonsam, *Jaspar* → **Woensam,** *Jaspar* (1510)

Wonsam, *Jaspar* → **Woensam,** *Jaspar* (1514)

Wonsam von Worms, *Anton* → **Woensam,** *Anton*

Wonsetler, *John Charles,* illustrator, fresco painter, master draughtsman, * 25.8.1900 Camden (New Jersey) – USA ⊡ Falk; ThB XXXVI; Vollmer V.

Wonsiedler, *Alexander Josef,* history painter, * 18.12.1791 Graz, † 20.9.1858 Graz – A ⊡ Fuchs Maler 19.Jh. IV; List; ThB XXXVI.

Wonsild, *Johannes Edvard Emil,* goldsmith, * about 1825 Hobro, † 1846 – DK ⊡ Bøje II.

Wontner, *William* (Johnson II) → **Wontner,** *William Clarke*

Wontner, *William Clarke* (Wontner, William), portrait painter, f. before 1879, l. about 1922 – GB ⊡ Johnson II; ThB XXXVI; Wood.

Wontner, *William Hoff,* architect, f. 1868, † 2.2.1881 London – GB ⊡ DBA.

Wontner-Smith, *Cyril* → **Smith,** *Cyril Wontner*

Woo, *Gary,* watercolourist, * 1928 – RC ⊡ Vollmer V.

Woo, *Jade Fon,* watercolourist, * 1911 San Jose (California), † 1983 Bakersfield (California) – USA ⊡ Hughes.

Woo Cheong, marine painter, f. 1860, l. 1880 – RC ⊡ Brewington.

Wood (Keramiker-Familie) (ThB XXXVI) → **Wood,** *Aaron*

Wood (Keramiker-Familie) (ThB XXXVI) → **Wood,** *Enoch*

Wood (Keramiker-Familie) (ThB XXXVI) → **Wood,** *John* (1746)

Wood (Keramiker-Familie) (ThB XXXVI) → **Wood,** *Josiah*

Wood (Keramiker-Familie) (ThB XXXVI) → **Wood,** *Ralph* (1715)

Wood (Keramiker-Familie) (ThB XXXVI) → **Wood,** *Ralph* (1748)

Wood (Keramiker-Familie) (ThB XXXVI) → **Wood,** *William* (1746)

Wood (1644) (Wood, Thomas (1644)), architect, stonemason, sculptor, * about 1644 or 1646, † 22.2.1694 or 22.2.1695 Oxford – GB ⊡ Colvin; Gunnis; ThB XXXVI.

Wood (1775), flower painter, f. 1775 – GB ⊡ Pavière II.

Wood (1786), miniature painter, f. about 1786 – GB ⊡ Darmon.

Wood (1796), architect, f. before 1796 – GB ⊡ Colvin.

Wood (1855) (Wood (Mistress)), painter, f. 1855, l. 1856 – GB ⊡ Johnson II.

Wood, *A.,* painter, f. 1808 – GB ⊡ ThB XXXVI.

Wood, *A. M.,* artist, f. 1895 – CDN ⊡ Harper.

Wood, *A. R.,* architect, † before 12.1.1923 – GB ⊡ DBA.

Wood, *A. T.,* wood engraver, f. 1882, l. 1884 – CDN ⊡ Harper.

Wood, *A. Victor O.,* figure painter, * 25.3.1904 Dublin (Dublin), † 7.2.1977 Hunstanton – IRL ⊡ Snoddy.

Wood, *Aaron,* ceramist, * 14.4.1717 Burslem, † 12.5.1785 Burslem – GB ⊡ DA XXXIII; ThB XXXVI.

Wood, *Abraham (1791),* landscape painter, * about 1791, † 1879 – CDN ⊡ Harper.

Wood, *Abraham (1808),* topographer, f. about 1808 – GB ⊡ Mallalieu.

Wood, *Abram* → **Wood,** *Abraham* (1791)

Wood, *Alan,* painter, * 1935 Widnes (Lancashire) – GB ⊡ Spalding.

Wood, *Albert Victor Ormsby* → **Wood,** *A. Victor O.*

Wood, *Alexander M.*, landscape painter, f. about 1885, l. 1891 – USA ▭ Hughes.

Wood, *Alfred John*, architect, * 1861 Cirencester, l. 1905 – GB ▭ Brown/Haward/Kindred; DBA.

Wood, *Alice M. Collins*, still-life painter, f. 1879, l. 1886 – GB ▭ McEwan.

Wood, *Alma*, painter, f. 1915 – USA ▭ Falk.

Wood, *Andrew (1528)*, wood sculptor, f. about 1528 – GB ▭ ThB XXXVI.

Wood, *Andrew (1535)*, carver, f. about 1535 – GB ▭ McEwan.

Wood, *Andrew (1947)*, painter, * 1947 Porlock – GB ▭ Spalding.

Wood, *Annette T. H.*, miniature painter, f. 1890 – GB ▭ Foskett.

Wood, *Anni A.* (Wood, Nan), painter, * 11.2.1874 Dayton (Ohio), l. 1947 – USA ▭ Falk.

Wood, *Anthony*, master draughtsman, calligrapher, illuminator, book designer, * 5.10.1925 Birmingham – GB ▭ Vollmer VI.

Wood, *Arthur Colpoys*, architect, f. 1886, l. 1921 – GB ▭ DBA.

Wood, *Beatrice* (Wood, Beatrice Beato), portrait painter, ceramist, * San Francisco (California), f. 1938 – USA ▭ Falk; Hughes.

Wood, *Beatrice Beato* (Falk) → **Wood**, *Beatrice*

Wood, *C. Haigh*, genre painter, f. 1874, l. 1904 – GB ▭ Johnson II; Wood.

Wood, *Candace*, painter, f. 1883 – CDN ▭ Harper.

Wood, *Carlos C.* (EAAm III) → **Wood**, *Charles C.*

Wood, *Catherine* → **Wood**, *Catherine M.*

Wood, *Catherine M.* (Wood, R. H. (Mistress)), figure painter, f. 1880, l. 1922 – GB ▭ Johnson II; McEwan; Pavière III.2; Wood.

Wood, *Cecil Walter*, architect, * 6.6.1878 Christchurch (Neuseeland), † 28.11.1947 Christchurch (Neuseeland) – NZ, GB ▭ DA XXXIII.

Wood, *Charles (1833)*, artist, * about 1833 New York State, l. 9.1850 – USA ▭ Groce/Wallace.

Wood, *Charles (1836)*, artist, * about 1836 Massachusetts, l. 1860 – USA ▭ Groce/Wallace.

Wood, *Charles (1844)*, artist, lithographer(?), f. 1844 – USA ▭ Groce/Wallace.

Wood, *Charles (1868)*, architect, f. 1868 – GB ▭ DBA.

Wood, *Charles C.* (Wood, Carlos C.), painter, * 23.4.1792 Liverpool (Merseyside), † 19.2.1856 – GB, RCH ▭ Brewington; EAAm III.

Wood, *Charles Erskine Scott*, painter, * 1852 Erie (Pennsylvania), l. 1913 – USA ▭ Falk.

Wood, *Charles M.* (Mistress) → **Wood**, *Anni A.*

Wood, *Charles Stephen*, portrait painter, illustrator, poster artist, * 7.7.1902 Eastbourne – GB ▭ Vollmer VI.

Wood, *Christopher*, painter, * 7.4.1901 Knowsley (Lancashire), † 21.8.1930 London or Salisbury (Wiltshire)(?) – GB, F ▭ DA XXXIII; Spalding; ThB XXXVI; Vollmer V; Windsor.

Wood, *Christopher P.*, painter, printmaker, * 1961 Leeds – GB ▭ Spalding.

Wood, *Clarence*, painter, mixed media artist, f. 1973 – USA ▭ Dickason Cederholm.

Wood, *Clarence Lawson* (Peppin/Micklethwait) → **Wood**, *Lawson*

Wood, *Daniel (1847)*, painter, f. 1847, l. 1859 – GB ▭ Grant; Johnson II; Wood.

Wood, *Daniel (1850)*, artist, f. 10.1850 – USA ▭ Groce/Wallace.

Wood, *Daniel (1866)*, fruit painter, f. 1866 – GB ▭ Grant; Mallalieu.

Wood, *David*, painter, * 1944 Rochdale (Lancashire) – GB ▭ Wood.

Wood, *Dorothea M.*, painter, f. 1901 – GB ▭ Wood.

Wood, *E. C.*, miniature painter, f. 1830, l. 1831 – GB ▭ Foskett; Johnson II.

Wood, *E. S.* (Johnson II) → **Wood**, *Eleanor Stuart*

Wood, *E. Shotwell*, painter, * 30.7.1887 San Francisco (California), l. 1947 – USA ▭ Falk.

Wood, *Edgar*, architect, painter, * 17.5.1860 Middleton (Lancashire), † 12.10.1935 Porto Maurizio – GB, I ▭ Beringheli; DA XXXIII; DBA; Gray.

Wood, *Edgar Thomas*, landscape painter, f. 1885, l. 1893 – GB ▭ Johnson II; Wood.

Wood, *Edith Longstreth*, painter, lithographer, * Philadelphia (Pennsylvania), f. 1932 – USA ▭ Falk.

Wood, *Edward*, goldsmith, f. 1722, l. 1740 – GB ▭ ThB XXXVI.

Wood, *Edwin*, porcelain painter, flower painter, f. 1898, l. 1938 – GB ▭ Neuwirth II.

Wood, *Eleanor C.* (Johnson II) → **Wood**, *Eleanora C.*

Wood, *Eleanor Stuart* (Wood, E. S.), fruit painter, flower painter, portrait painter, * Manchester, f. before 1876, l. 1893 – GB ▭ Johnson II; Pavière III.2; ThB XXXVI; Wood.

Wood, *Eleanora C.* (Wood, Eleanor C.), animal painter, f. before 1832, l. 1856 – GB ▭ Johnson II; ThB XXXVI; Wood.

Wood, *Elisa A.* (Johnson II) → **Wood**, *Eliza A.*

Wood, *Eliza A.* (Wood, Elisa A.), painter, f. 1888, l. 1889 – GB ▭ Johnson II; Wood.

Wood, *Elizabeth Wyn*, sculptor, * 8.10.1903 Orillia (Ontario) – CDN, USA ▭ DA XXXIII; EAAm III; Vollmer V.

Wood, *Ella Miriam*, painter, * 18.2.1888 Birmingham (Alabama), l. 1947 – USA ▭ Falk; ThB XXXVI; Vollmer V.

Wood, *Eloise*, etcher, designer, * 7.9.1897 Geneva (New York), l. 1947 – USA ▭ Falk.

Wood, *Elsie Anna*, book illustrator, f. 1921 – GB ▭ Peppin/Micklethwait.

Wood, *Emily Henrietta*, flower painter, * 1852 Irland, † 1916 Victoria (British Columbia) – CDN ▭ Harper.

Wood, *Emmie Stewart*, landscape painter, f. 1886, l. 1910 – GB ▭ Johnson II; ThB XXXVI; Wood.

Wood, *Enoch*, modeller, * 31.1.1759 Burslem, † 17.8.1840 Burslem – GB ▭ DA XXXIII; ThB XXXVI.

Wood, *Ethelwyn A.*, painter, * 10.1.1902 Germantown (Pennsylvania) – USA ▭ Falk.

Wood, *Eva Adeline*, watercolourist, f. 1932 – USA ▭ Hughes.

Wood, *Ezra*, turner, * 2.12.1798 Buckland (Massachusetts), † 12.6.1841 Buckland (Massachusetts) – USA ▭ Groce/Wallace.

Wood, *F. (1868)*, architect, f. 1868 – GB ▭ DBA.

Wood, *F. (1899)*, marine painter, f. 1899, l. before 1982 – GB ▭ Brewington.

Wood, *F. Arnold*, architect, f. before 1904 – GB ▭ Brown/Haward/Kindred.

Wood, *F. S. Hurd*, painter, f. 1897, l. 1901 – GB ▭ Wood.

Wood, *F. W.*, illustrator, master draughtsman, f. 1855, l. 1875 – GB ▭ Houfe.

Wood, *Faith*, painter, * 12.9.1917 Devon – CDN, GB ▭ Ontario artists.

Wood, *Fane*, master draughtsman, f. 1868 – GB ▭ Houfe.

Wood, *Flora*, painter, sculptor, * 1910 Portobello (Lothian), † about 1980 or 1989(?) – GB ▭ McEwan; Spalding.

Wood, *Frances*, pastellist, master draughtsman, * 1899, l. before 1961 – USA ▭ Vollmer V.

Wood, *Francis* (Spalding) → **Wood**, *Francis Derwent*

Wood, *Francis Derwent* (Wood, Francis), sculptor, painter, graphic artist, * 15.10.1871 Keswick (Cumberland), † 19.2.1926 London – GB ▭ DA XXXIII; ELU IV; Gray; Lister; Mallalieu; Spalding; ThB XXXVI.

Wood, *Frank Watson*, marine painter, landscape painter, portrait painter, * 19.9.1862 Berwick-upon-Tweed (Northumberland), † 23.3.1953 Strathyre (Perth) or Edinburgh (Lothian) – GB ▭ Mallalieu; McEwan; Wood.

Wood, *Franklin* (Wood, Franklin T.), etcher, * 9.10.1887 Hyde Park (Massachusetts), † 22.5.1945 – USA ▭ EAAm III; Falk; ThB XXXVI; Vollmer V.

Wood, *Franklin T.* (EAAm III; Falk; ThB XXXVI) → **Wood**, *Franklin*

Wood, *Frederick*, architect, f. 1817, l. 1839 – GB ▭ Colvin.

Wood, *G. G.*, painter, f. 1860 – GB ▭ Wood.

Wood, *G. Swinford*, painter, f. before 1861, † 1906 – GB ▭ ThB XXXVI; Wood.

Wood, *George (1735)*, watercolourist, f. 1735, l. 1737 – GB ▭ Brewington.

Wood, *George (1770)*, architect, f. 1770, † 1818 – USA ▭ Tatman/Moss.

Wood, *George (1785)* (Wood, George), sculptor, f. 1785, l. 1828 – GB ▭ Gunnis.

Wood, *George (1844)*, genre painter, history painter, portrait painter, still-life painter, f. 1844, l. 1854 – GB ▭ Johnson II; Pavière III.1; ThB XXXVI; Wood.

Wood, *George (1887)*, porcelain painter, f. 1887 – GB ▭ Neuwirth II.

Wood, *George Albert*, painter, * 1845, † 1910 – USA ▭ Falk.

Wood, *George B.* (Wood, George Bacon; Wood, George Bacon (Junior)), landscape painter, genre painter, silhouette artist, * 6.1.1832 Philadelphia (Pennsylvania), † 1910 – USA ▭ EAAm III; Falk; Groce/Wallace; ThB XXXVI.

Wood, *George Bacon* (EAAm III; Falk; Groce/Wallace) → **Wood**, *George B.*

Wood, *George W.*, landscape painter, f. 1898 – GB ▭ McEwan.

Wood, *Gilbert*, architect, f. 1889, l. 1924 – GB ▭ Wood.

Wood, *Grace Mosher*, painter, f. 1901 – F ▭ Falk.

Wood, *Grant*, painter, artisan, designer, illustrator, * 13.2.1891 or 13.2.1892 Anamosa (Iowa), † 12.2.1942 Anamosa or Iowa City – USA ▫ DA XXXIII; EAAm III; ELU IV; Falk; Hughes; ThB XXXVI; Vollmer V.

Wood, *Gretchen Kratzer*, painter, designer, * Clearfield (Pennsylvania), f. 1938 – USA ▫ Falk.

Wood, *H. (1769)*, sculptor, f. 1769 – GB ▫ Gunnis.

Wood, *H. (1892)*, sign painter, f. 1892, l. 1893 – CDN ▫ Harper.

Wood, *H. N.*, woodcutter, f. 1846 – GB ▫ Lister.

Wood, *Hamilton*, painter, modeller, * 26.9.1918 Norwich – GB ▫ Vollmer VI.

Wood, *Harold*, painter, * 1918 Preston (Lancashire) – GB ▫ Spalding.

Wood, *Harrie* (Wood, Harrie Morgan), painter, illustrator, * 28.4.1902 Rushford (New York) – USA ▫ Falk; Vollmer V.

Wood, *Harrie Morgan* (Falk) → **Wood,** *Harrie*

Wood, *Harry*, illustrator, cartoonist, * 1871, † 14.5.1943 Kansas City (Missouri) – USA ▫ Falk.

Wood, *Heather*, glass artist, f. 1976 – CDN ▫ WWCGA.

Wood, *Helen Muir*, painter, enamel artist, * 1864, † 1930 – GB ▫ McEwan.

Wood, *Helen Snyder*, painter, * 29.7.1905 Berkeley (California) – USA ▫ Hughes.

Wood, *Henry (1771)*, sculptor, f. 1771, l. 1801 – GB ▫ Gunnis.

Wood, *Henry (1801)*, sculptor, architect, * Bristol(?), f. 1801, l. 1830 – GB ▫ Colvin; Gunnis.

Wood, *Henry (1861)*, architect, f. 1861, l. 1868 – GB ▫ DBA.

Wood, *Henry Billings*, portrait painter, f. 1853 – USA ▫ Groce/Wallace.

Wood, *Henry Harvey*, painter, f. 1923 – GB ▫ McEwan.

Wood, *Henry Moses*, architect, f. 1810, † 28.9.1867 Buxton – GB ▫ Colvin.

Wood, *Henry Walker*, architect, f. 1867, l. 1868 – GB ▫ Colvin; DBA.

Wood, *Herbert*, landscape painter, f. 1875, l. 1881 – GB ▫ Johnson II; Wood.

Wood, *Herbert Stone*, architect, f. 1884, † 22.12.1897 – GB ▫ DBA.

Wood, *Hortense*, painter, f. 1870, l. 1880 – GB ▫ Wood.

Wood, *I.*, painter, f. 1861, l. 1862 – CDN ▫ Harper.

Wood, *Ian*, painter, f. 1945 – GB ▫ McEwan.

Wood, *Irene*, sculptor, f. 1932 – USA ▫ Hughes.

Wood, *Isaiah*, architect, * 1811, † 1876 Hamburg – GB, D ▫ ThB XXXVI.

Wood, *J. (1801/1810)*, aquatintist, f. 1801 – USA ▫ Groce/Wallace.

Wood, *J. (1801/1815)*, landscape painter, f. 1801, l. 1815 – GB ▫ Grant.

Wood, *J. (1803)*, miniature painter, f. 10.1803, l. 12.1804 – USA ▫ Groce/Wallace.

Wood, *J. (1828 Bildhauer)* (Wood, J. (1828)), sculptor, f. 1828 – GB ▫ Johnson II.

Wood, *J. (1828 Maler)* (Wood, J. (1828)), painter, f. 1828 – GB ▫ Johnson II.

Wood, *J. (1830)*, landscape painter, f. 1830 – GB ▫ Grant.

Wood, *J. (1846)*, painter, f. 1846, l. 1847 – GB ▫ Grant; Wood.

Wood, *J. G. (Mistress)*, artist, f. 1841, l. 1842 – USA ▫ Groce/Wallace.

Wood, *J. Leslie*, figure painter, f. 1871, l. 1881 – GB ▫ McEwan.

Wood, *J. Porteous* (Wood, James Porteous (1919)), news illustrator, illustrator, poster artist, illuminator, * 12.9.1919 Edinburgh (Lothian) – GB ▫ McEwan; Vollmer VI.

Wood, *J. T.*, painter, f. 1838 – GB ▫ Wood.

Wood, *J. W.*, landscape painter, glass artist, * 1890, † 1927 London – GB ▫ Turnbull.

Wood, *Jacqueline H.*, painter, f. 1970 – GB ▫ McEwan.

Wood, *James (1803)*, engraver, * about 1803, † 17.1.1867 Providence (Rhode Island) – USA ▫ Groce/Wallace.

Wood, *James (1821)*, engraver, f. 1821, l. 1828 – USA ▫ Groce/Wallace.

Wood, *James (1889)*, painter, * 1889 Southport (Lancashire), † 1975 – GB ▫ Spalding.

Wood, *James (1917)*, genre painter, landscape painter, f. 1917 – GB ▫ McEwan.

Wood, *James A.*, painter, f. 1941 – USA ▫ Dickason Cederholm.

Wood, *James F. R.*, miniature painter, f. 1895, † 7.1920 – GB ▫ Foskett; ThB XXXVI; Wood.

Wood, *James L.*, painter, * Philadelphia (Pennsylvania), f. 1904 – USA ▫ Falk.

Wood, *James Porteous (1919)* (McEwan) → **Wood,** *J. Porteous*

Wood, *James R.*, engraver, * about 1833, † 16.3.1887 Providence (Rhode Island) – USA ▫ Groce/Wallace.

Wood, *James Scott*, sculptor, f. 1956 – GB ▫ McEwan.

Wood, *James T.*, sculptor, f. 1965 – GB ▫ McEwan.

Wood, *Jessie Porter*, painter, illustrator, artisan, * 27.2.1863 Syracuse (New York) – USA ▫ Falk; ThB XXXVI.

Wood, *John (1704)* (Wood, John), architect, * before 26.8.1704 Bath, † 23.5.1754 Bath – GB ▫ Colvin; DA XXXIII; ELU IV; ThB XXXVI.

Wood, *John (1728)*, architect, * before 25.2.1727 or before 25.2.1728 Bath (Avon), † 18.6.1781 or 16.6.1781 or 18.6.1782 Bath (Avon) or Batheaston (Bath) – GB ▫ Colvin; DA XXXIII.

Wood, *John (1745)*, copper engraver, f. 1745, † about 1780 – GB ▫ ThB XXXVI.

Wood, *John (1746)*, ceramist, * 1746, † 1797 – GB ▫ ThB XXXVI.

Wood, *John (1801)*, illuminator, f. before 1801 – USA ▫ Groce/Wallace.

Wood, *John (1801/1870)*, painter, * 29.6.1801 London, † 19.4.1870 – GB ▫ Johnson II; ThB XXXVI; Wood.

Wood, *John B.*, painter, f. 1900 – GB ▫ Wood.

Wood, *John George*, topographical draughtsman, landscape painter, watercolourist, master draughtsman, etcher, * 1768, † 1838 – GB ▫ Grant; Houfe; Lister; ThB XXXVI; Waterhouse 18.Jh..

Wood, *John Glyn*, sculptor, * Liverpool, f. 1973 – GB ▫ Spalding.

Wood, *John Turtle*, architect, * 1821, † 25.3.1890 Worthing – GB, TR ▫ DBA; ThB XXXVI.

Wood, *John Warrington*, sculptor, * 1839 Warrington (Liverpool), † 1886 Warrington (Liverpool) – GB, I ▫ ThB XXXVI.

Wood, *John Z.*, painter, f. 1908 – USA ▫ Falk.

Wood, *Joseph (1772)*, sculptor, f. 1772 – GB ▫ Gunnis.

Wood, *Joseph (1778)*, portrait painter, miniature painter, silversmith, * 1778 or about 1778 Clarkstown (New York), † 15.6.1830 or about 1832 Washington – USA ▫ EAAm III; Groce/Wallace; ThB XXXVI.

Wood, *Joseph (1896)*, architect, f. before 1896 – GB ▫ Brown/Haward/Kindred.

Wood, *Joseph (1905)*, architect, † before 8.7.1905 – GB ▫ DBA.

Wood, *Joseph Foster*, architect, f. 1873, † before 23.2.1917 – GB ▫ DBA.

Wood, *Josiah*, ceramist, f. about 1765 – GB ▫ ThB XXXVI.

Wood, *Julia Smith*, painter, * 27.1.1890, l. 1940 – USA ▫ Falk.

Wood, *Julie*, painter, * 1953 – GB ▫ Spalding.

Wood, *Justin*, painter, f. 1927 – USA ▫ Falk.

Wood, *Katharine Marie*, miniature painter, * 15.2.1910 – USA ▫ Falk.

Wood, *Katheryn Leone*, miniature painter, portrait painter, * 25.7.1885 Kalamazoo (Michigan), † about 1936 or 1937 Los Angeles – USA ▫ Falk; Hughes; ThB XXXVI.

Wood, *Kenneth*, architect, * 1869 or 1870, † 3.10.1943 – GB ▫ DBA.

Wood, *Kenneth James*, watercolourist, * 8.5.1936 Redhill (Surrey) – GB ▫ Lewis.

Wood, *L.*, painter, f. 1881 – GB ▫ McEwan.

Wood, *L. Martina*, painter, f. 1892 – GB ▫ Wood.

Wood, *Lancelot Edward of Celsea*, sculptor, f. 1804, l. 1829 – GB ▫ Gunnis.

Wood, *Lawson* (Wood, Clarence Lawson), book illustrator, caricaturist, watercolourist, * 1878 Highgate, † 1957 – GB ▫ Houfe; Peppin/Micklethwait; ThB XXXVI.

Wood, *Leonard Sutton*, architect, illustrator, * 1883 England, † 1970 Sausalito (California) – USA ▫ Hughes.

Wood, *Leslie*, book illustrator, landscape painter, lithographer, advertising graphic designer, * 1920 Stockport (Cheshire) – GB ▫ Peppin/Micklethwait.

Wood, *Lewis John*, veduta painter, lithographer, * 1813 London-Islington, † 1901 – GB ▫ Grant; Johnson II; Lister; Mallalieu; Schurr IV; ThB XXXVI; Wood.

Wood, *Lewis Pinhorn*, landscape painter, f. before 1870, l. 1912 – GB ▫ Johnson II; Wood.

Wood, *Lillian Lee*, portrait painter, * 18.12.1906 Richmond (Virginia) – USA ▫ Falk.

Wood, *Lindsay Ingleby*, architect, * 1875, † before 10.2.1906 – GB ▫ DBA.

Wood, *Lionel*, artist, f. 1970 – USA ▫ Dickason Cederholm.

Wood, *Louise* (McEwan) → **Wright,** *Louise Wood*

Wood, *M. (1805)* (Wood, M. (Mistress)), landscape painter, f. 1805 – GB ▫ Grant.

Wood, *M. (1878)*, painter, f. 1878 – GB ▫ Johnson II.

Wood, *M. G.,* portrait painter, f. 1939 – USA ▭ Hughes.

Wood, *Madge,* painter, f. 1899 – USA ▭ Hughes.

Wood, *Marcia,* founder, sculptor, painter, * 22.5.1933 Paw-Paw (Michigan) – USA ▭ Watson-Jones.

Wood, *Marcia Joan* → **Wood,** *Marcia*

Wood, *Margery,* illustrator, f. 1904 – GB ▭ Houfe.

Wood, *Marguerite,* miniature painter, f. 1907 – GB ▭ Foskett.

Wood, *Marshall,* sculptor, f. before 1854, † 7.1882 Brighton – GB ▭ McEwan; ThB XXXVI.

Wood, *Mary* (Wood, Mary (Lady)), painter, f. 1885, l. 1888 – GB ▭ Wood.

Wood, *Mary Earl,* painter, * Lowell (Massachusetts), f. 1933 – USA ▭ Falk.

Wood, *Mary Isobel,* painter, engraver, glass artist, f. 1925 – GB ▭ McEwan.

Wood, *Matthew,* portrait painter, genre painter, * about 1813, † 4.9.1855 London – IRL, GB ▭ Johnson II; Strickland II; ThB XXXVI; Wood.

Wood, *Matthew (1864),* painter, f. 1864, l. 1869 – GB ▭ Wood.

Wood, *Meynella,* painter, f. 1878, l. 1881 – GB ▭ Wood.

Wood, *Mireille Piazzoni,* painter, * 1911 San Francisco (California) – USA ▭ Hughes.

Wood, *Muir,* sculptor, f. 1901 – GB ▭ McEwan.

Wood, *Nan* (Falk) → **Wood,** *Anni A.*

Wood, *Noel,* painter, graphic artist, * 1912 Strathalbyn (Süd-Australien) – AUS ▭ Robb/Smith.

Wood, *Norma Lynn,* painter, f. 1938 – USA ▭ Falk.

Wood, *Norman (Mistress),* painter, f. 1913 – USA ▭ Falk.

Wood, *Ogden,* landscape painter, * 1851 New York, † 13.9.1912 Paris – USA, F ▭ Falk; Harper; ThB XXXVI.

Wood, *Olive,* master draughtsman, illustrator, miniature painter, * London, f. 1914 – GB ▭ Houfe; Vollmer VI.

Wood, *Orison,* fresco painter, * 1811, † 1842 – USA ▭ Groce/Wallace.

Wood, *Owen,* painter, illustrator, * 1939 – GB ▭ Spalding.

Wood, *P.,* painter, f. 1870, l. 1892 – GB ▭ Johnson II.

Wood, *Peter MacDonagh,* painter, etcher, * 30.4.1914 – GB ▭ Vollmer VI.

Wood, *Philip Reeve,* painter, * 5.4.1913 Oakland (California) – USA ▭ Hughes.

Wood, *R. H.,* landscape painter, f. 1865, l. 1876 – GB ▭ Johnson II; Wood.

Wood, *R. H. (Mistress)* (Pavière III.2; Wood) → **Wood,** *Catherine M.*

Wood, *Ralph (1715)* (Wood, Ralph), potter, figure sculptor(?), * 29.1.1715 Burslem, † 12.12.1772 Burslem – GB ▭ DA XXXIII; ThB XXXVI.

Wood, *Ralph (1748)* (Wood, Ralph (2)), figure sculptor(?), * 22.5.1748 Burslem, † 5.8.1795 Burslem – GB ▭ DA XXXIII; ThB XXXVI.

Wood, *Rex,* painter, graphic artist, designer, * 1906 or 1908 Laura (Süd-Australien), † 1970 Lissabon – AUS, P ▭ Pamplona V; Robb/Smith; Tannock.

Wood, *Richard,* architect, f. 1877, l. 1886 – GB ▭ DBA.

Wood, *Richard C. B.,* architect, f. 13.6.1859, l. 1864 – GB ▭ DBA.

Wood, *Richmond (Mistress)* → **Wood,** *Julia Smith*

Wood, *Robert (1700),* engraver, bookplate artist, f. about 1700, l. 1722 – GB ▭ McEwan; ThB XXXVI.

Wood, *Robert (1886),* painter, f. 1886, l. 1889 – GB ▭ Mallalieu; Wood.

Wood, *Robert (1889),* landscape painter, * 1889, † 1979 – USA ▭ Falk.

Wood, *Robert E.,* watercolourist, * 1926 Gardena (California) – USA ▭ Samuels.

Wood, *Robert Sydney* (Wood, Robert Sydney Rendle), painter, * 14.3.1895 Plymouth (Devon), l. before 1961 – GB ▭ ThB XXXVI; Vollmer V.

Wood, *Robert Sydney Rendle* (Vollmer V) → **Wood,** *Robert Sydney*

Wood, *Robert W.,* painter, f. 1917 – USA ▭ Falk.

Wood, *Ron,* painter, * 1922 London – GB ▭ Spalding.

Wood, *Rose,* miniature painter, * 3.1811 London (?), † 12.1913 – GB ▭ Foskett.

Wood, *Roy,* etcher, f. 1967 – GB ▭ McEwan.

Wood, *Ruth,* illuminator, book art designer, typeface artist, illustrator, f. before 1934, l. before 1961 – GB ▭ Vollmer V.

Wood, *S.* (Junior) → **Wood,** *Silas*

Wood, *Sally* → **Johnson,** *Sally W.*

Wood, *Samuel,* goldsmith, f. 1733, l. 1773 – GB ▭ ThB XXXVI.

Wood, *Samuel M.,* wood engraver, * about 1831, l. 8.1850 – USA ▭ Groce/Wallace.

Wood, *Samuel Peploe,* sculptor, master draughtsman, * 1827 Little Haywood (Staffordshire), † 1873 Lichfield – GB ▭ Mallalieu.

Wood, *Sancton,* architect, * 1814 or 4.1815, † 18.4.1886 – GB ▭ Brown/Haward/Kindred; DBA; Dixon/Muthesius.

Wood, *Shakespeare,* sculptor, * 1827 Belfast(?), † 1886 Rom – I, IRL ▭ McEwan; ThB XXXVI.

Wood, *Silas,* landscape painter, f. 1841, l. 1860 – USA ▭ Groce/Wallace.

Wood, *Solomon,* plasterer, f. 1801, l. 1830 – USA ▭ Groce/Wallace.

Wood, *Stacy H.,* painter, f. 1917 – USA ▭ Falk.

Wood, *Stan,* painter, f. 1927 – USA ▭ Falk.

Wood, *Stanley,* flower painter, landscape painter, lithographer, watercolourist, * 12.9.1894 Bordentown (New Jersey), l. before 1961 – USA ▭ Falk; Hughes; Samuels; Vollmer V.

Wood, *Stanley L.,* book illustrator, painter, * about 1860 or 1866, † 1928 – GB, USA ▭ Houfe; Peppin/Micklethwait; Samuels; Wood.

Wood, *Starr,* book illustrator, caricaturist, * 1.2.1870 London, † 2.9.1944 Rickmansworth – GB ▭ Houfe; Peppin/Micklethwait; ThB XXXVI; Vollmer V.

Wood, *Susan D.,* painter, f. 1856 – USA ▭ Groce/Wallace.

Wood, *T.* → **Wood** (1644)

Wood, *T.,* sculptor, * Hereford(?), f. 1787, l. 1800 – GB ▭ Gunnis.

Wood, *T. W.* (Johnson II) → **Wood,** *Thomas W.*

Wood, *T. W. (1867)* (Wood, T. W.; Wood, T. W. (Junior)), illustrator, painter, f. 1867, l. 1880 – GB ▭ Houfe; Wood.

Wood, *Thomas* (1644) (Colvin; Gunnis) → **Wood** (1644)

Wood, *Thomas (1760),* sculptor, * 1760, † 1841 – GB ▭ Gunnis.

Wood, *Thomas (1800),* architectural painter, marine painter, watercolourist, * 24.4.1800 London, † 29.3.1878 Conisborough (Yorkshire) – GB ▭ Grant; Johnson II; Mallalieu; ThB XXXVI; Wood.

Wood, *Thomas (1815),* stonemason, architect, * about 1760, l. 1815 – GB ▭ Gunnis.

Wood, *Thomas (1843),* lithographer, f. 1843, l. 1860 – USA ▭ Groce/Wallace.

Wood, *Thomas Charles,* painter, pattern designer, * 2.5.1913 Westboro (Ontario) – CDN ▭ Vollmer V.

Wood, *Thomas Hosmer,* painter, * 1798 Massachusetts, † 1.1874 Paris – F, USA ▭ Groce/Wallace.

Wood, *Thomas P.,* architect, landscape painter, f. before 1829, l. 1844 – GB ▭ ThB XXXVI.

Wood, *Thomas Peploe,* landscape painter, * 1817 Little Haywood (Staffordshire), † 1845 Little Haywood (Staffordshire) – GB ▭ Grant; Lister; Mallalieu; Wood.

Wood, *Thomas Percy Reginald* → **Wood,** *Rex*

Wood, *Thomas W.* (Wood, T. W.), portrait painter, animal painter, f. 1855, l. 1872 – GB ▭ Johnson II; ThB XXXVI; Wood.

Wood, *Thomas Waterman,* genre painter, portrait painter, * 12.11.1823 Montpelier (Vermont), † 14.4.1903 New York – USA ▭ DA XXXIII; EAAm III; Falk; Harper; ThB XXXVI.

Wood, *Tom,* painter, * 1955 Daressalam – EAT, GB ▭ Spalding.

Wood, *Ursula,* painter, graphic artist, artisan, * 1868, l. 1901 – GB ▭ Lister; ThB XXXVI; Wood.

Wood, *Veronica,* sculptor, f. 1984 – GB ▭ Spalding.

Wood, *Virginia Hargraves* (Goddard, Virginia Hargraves Wood), painter, master draughtsman, etcher, * 1873 Washington (District of Columbia), † 22.2.1941 Charlottesville (Virginia) – USA ▭ Falk.

Wood, *W.,* animal painter, f. 1855, l. 1861 – GB ▭ Johnson II.

Wood, *W. Homer,* miniature painter, f. 1904 – USA ▭ Falk.

Wood, *Waddy B.,* painter, architect, f. 1921 – USA ▭ Falk.

Wood, *Wallace,* watercolourist, * 9.12.1894 London, l. before 1961 – GB ▭ ThB XXXVI; Vollmer V.

Wood, *Walter Bryan,* architect, * 1852, † before 5.2.1926 – GB ▭ DBA.

Wood, *Walter James,* architect, f. 1878, l. 1882 – GB ▭ DBA.

Wood, *Wilfred R.* (Spalding) → **Wood,** *Wilfried René*

Wood, *Wilfrid René* (ThB XXXVI) → **Wood,** *Wilfried René*

Wood, *Wilfried René* (Wood, Wilfred R.; Wood, Wilfrid René), watercolourist, lithographer, advertising graphic designer, * 1.12.1888 Manchester or Cheadle Hulme, † 1976 – GB ▭ Spalding; ThB XXXVI; Vollmer V.

Wood, *William (1745),* architect, * about 1745, † 1.1818 – GB ▭ Colvin.

Wood, *William (1746),* modeller, * 1746, † 1808 – GB ▭ ThB XXXVI.

Wood, *William (1768),* portrait miniaturist, miniature painter, watercolourist, * about 1768 or 1769 or 1760 Ipswich (Suffolk)(?) or Suffolk, † 15.11.1809 or 15.11.1810 London – GB ⊐ Bradley III; Foskett; Schidlof Frankreich; ThB XXXVI.

Wood, *William (1774),* master draughtsman, illustrator, cartographer, * 1774 Kendal, † 26.5.1857 Ruislip – GB ⊐ Houfe; Mallalieu; ThB XXXVI.

Wood, *William (1836),* master draughtsman, * 1836 Cheshire, † 1919 – CDN ⊐ Harper.

Wood, *William Albert,* architect, * 23.4.1865 Coldwater (Michigan), † 10.4.1918 – USA ⊐ Tatman/Moss.

Wood, *William D.,* painter, * 10.10.1915 Albany (New York) – USA ⊐ Falk.

Wood, *William F.,* artist, * about 1805 England, l. 1850 – USA ⊐ Groce/Wallace.

Wood, *William Halsey,* architect, * 1855, † 3.1897 Newark (New Jersey) – USA ⊐ ThB XXXVI.

Wood, *William Henry (1878),* painter, architect, f. 1878, l. 1901 – GB ⊐ DBA; Wood.

Wood, *William Henry (1898),* architect, f. 1898, l. 1926 – GB ⊐ DBA.

Wood, *William John,* landscape painter, etcher, * 26.5.1877 Ottawa, † 5.1.1954 Midland (Ontario) – CDN ⊐ Vollmer V.

Wood, *William R.,* landscape painter, f. 1889, l. 1902 – GB ⊐ Wood.

Wood, *William R. C.,* painter of stage scenery, landscape painter, stage set designer, * 15.4.1875 Washington (District of Columbia)(?), † 30.4.1915 Baltimore (Maryland) – USA ⊐ Falk; ThB XXXVI.

Wood, *William S.,* painter, f. 1921 – USA ⊐ Falk.

Wood, *William S.* (Mistress) → **Wood,** *Edith Longstreth*

Wood, *William T.,* painter, f. 1900 – GB ⊐ Wood.

Wood, *William Thomas,* flower painter, landscape painter, etcher, * 17.6.1877 Ipswich (Suffolk), † 1958 London – GB ⊐ Lister; Mallalieu; Pavière III.2; Spalding; ThB XXXVI; Wood.

Wood, *Worden,* watercolourist, illustrator, f. 1912 – USA ⊐ Brewington; Falk.

Wood of Bingham, *Thomas* → **Wood,** *Thomas* (1760)

Wood of Calcutta, *William* → **Wood,** *William* (1774)

Wood of Hereford, *T.* → **Wood,** *T.*

Woodall, *C.,* sculptor, f. 1832 – GB ⊐ Gunnis.

Woodall, *John,* sculptor, architect(?), * about 1670, † 4.9.1735 – GB ⊐ Gunnis.

Woodall, *W. M.,* painter, f. 1910 – GB ⊐ Bradshaw 1893/1910; Bradshaw 1911/1930.

Woodall, *William,* landscape painter, f. before 1773, l. 1787 – GB ⊐ Grant; ThB XXXVI; Waterhouse 18.Jh..

Woodams, *Helen Chase,* painter, sculptor, * 31.5.1899 Rochester (New York), l. 1940 – USA ⊐ Falk.

Woodard, *A.,* painter, f. 1925 – USA ⊐ Falk.

Woodard, *Beulah,* painter, sculptor, * 1895 Ohio, † 1955 or 1964 – USA ⊐ Dickason Cederholm; Hughes.

Woodard, *John T.,* architect(?), f. before 1897 – GB ⊐ Brown/Haward/Kindred.

Woodard, *Lee L.,* designer, * 21.6.1884 Owosso (Michigan), l. 1940 – USA ⊐ Falk.

Woodard, *Leroy Reynolds,* portrait painter, etcher, * 16.4.1903 Brockton (Massachusetts) – USA ⊐ Falk.

Woodberry, *Robert,* painter, illustrator, * 1874 Centreville (Massachusetts), l. 1908 – USA ⊐ Falk.

Woodbridge, *John J.,* artist, f. 1848, l. 1849 – USA ⊐ Groce/Wallace.

Woodburn, *J. J.,* painter, f. 1868 – GB ⊐ McEwan.

Woodburn, *Robert,* portrait painter, f. before 1792, † 1803 Waterford (Irland) – IRL ⊐ Strickland II; ThB XXXVI.

Woodburn, *Thomas (1766),* landscape painter, f. about 1766 – IRL ⊐ Strickland II; ThB XXXVI.

Woodburn, *Thomas (1940),* painter, f. 1940 – USA ⊐ Falk.

Woodburn, *W. S.,* landscape painter, f. 1876 – GB ⊐ McEwan.

Woodburn, *William,* landscape painter, genre painter, * about 1735, † 3.1818 Dublin – IRL ⊐ Strickland II; ThB XXXVI.

Woodbury, *C. O.,* illustrator, f. 1919 – USA ⊐ Falk.

Woodbury, *Charles H.* (Mistress) → **Woodbury,** *Marcia Oakes*

Woodbury, *Charles Herbert,* marine painter, etcher, watercolourist, * 14.7.1864 Lynn (Massachusetts), † 21.1.1940 or 22.1.1940 Boston (Massachusetts) – USA ⊐ EAAm III; Falk; ThB XXXVI; Vollmer V.

Woodbury, *J. C.,* painter, f. 1929 – USA ⊐ Falk.

Woodbury, *M. A.,* engraver, f. 1859 – USA ⊐ Groce/Wallace.

Woodbury, *Marcia Oakes,* painter, * 20.6.1865 South Berwick (Maine), † 7.11.1913 Ogunquit (Maine) or Boston – USA ⊐ EAAm III; Falk; ThB XXXVI.

Woodbury, *Walter Bentley,* graphic artist, * 1834 Manchester, † 1885 Margate – GB ⊐ Lister.

Woodcock, *Amelia* → **Hotham,** *Amelia*

Woodcock, *Bettine Christian,* watercolourist, * 2.1.1905 London – GB ⊐ Vollmer V.

Woodcock, *Francis,* painter, * 1906 Oakland (California), † 5.1983 San Rafael (California) – USA ⊐ Hughes.

Woodcock, *Hartwell L.,* landscape painter, * 20.11.1852 or 1853 Belfast (Maine) or Scarsmour (Maine), † 14.12.1929 Belfast (Maine) – USA ⊐ Falk; ThB XXXVI.

Woodcock, *John,* painter, printmaker, * 1927 London – GB ⊐ Spalding.

Woodcock, *L.,* painter, f. 1892, l. 1893 – GB ⊐ Johnson II; Wood.

Woodcock, *Percy F.* (ThB XXXVI) → **Woodcok,** *Percy Franklin*

Woodcock, *Richard James,* architect, f. 1868, l. 1894 – GB ⊐ DBA.

Woodcock, *Robert,* marine painter, * about 1691, † 10.4.1728 London – GB ⊐ Brewington; Grant; ThB XXXVI.

Woodcock, *T. S.,* copper engraver, * Manchester (Greater Manchester), f. about 1830, l. 1842 – GB, USA ⊐ Groce/Wallace; Lister; ThB XXXVI.

Woodcok, *Percy Franklin* (Woodcock, Percy F.), genre painter, landscape painter, * 17.8.1855 Athens (Ontario), † 11.2.1936 Montreal – CDN ⊐ Harper; ThB XXXVI; Vollmer V.

Woodcook, *Robert* → **Woodcock,** *Robert*

Woode, *Marten R. de,* engraver, f. 1635, l. 1640 – E, B ⊐ Páez Rios III.

Woodeman, *Richard* → **Wodeman,** *Richard*

Wooden, *Samuel* → **Woodin,** *Samuel*

Wooderoffe, *James* → **Woderofe,** *James*

Woodeson, *Austin,* architect, * 1873, † 24.11.1935 Bournemouth – GB ⊐ DBA.

Woodfield, *Charles,* topographical draughtsman, ornamental draughtsman, history painter, * about 1649 or 1649, † 12.1724 London – GB ⊐ Grant; ThB XXXVI; Waterhouse 16./17.Jh..

Woodford, *David,* artist, * 1938 Rawmarsh (Yorkshire) – GB ⊐ Spalding.

Woodford, *E. B.,* painter, f. 1878 – GB ⊐ Wood.

Woodford, *James,* sculptor, * 1893 Nottingham (Nottinghamshire), † 1976 – GB ⊐ McEwan; Spalding.

Woodford, *Rosemary,* bird painter, * 18.3.1949 Melbury Osmond (Dorset) – GB ⊐ Lewis.

Woodford, *Salva,* painter, f. 1932 – USA ⊐ Hughes.

Woodford, *Samuel* (Grant) → **Woodforde,** *Samuel*

Woodforde, *Samuel* (Woodford, Samuel), landscape painter, miniature painter(?), * 29.3.1763 Castle Cary or Ansford (Somerset), † 27.7.1817 Bologna or Ferrara – GB, I ⊐ Foskett; Grant; Mallalieu; ThB XXXVI; Waterhouse 18.Jh..

Woodgate, *Federico C.,* architect, * 1890 Buenos Aires, † 1964 – RA ⊐ EAAm III.

Woodgate, *W.,* painter, f. 1827 – GB ⊐ Johnson II.

Woodhall, *Mary,* painter, * 1901, † 1988 – GB ⊐ Spalding.

Woodham, *Derrick,* artist, * 5.11.1940 Blackburn (Lancashire) – USA ⊐ ContempArtists.

Woodham, *Jean,* sculptor, * 16.8.1925 Midland City (Alabama) – USA ⊐ Watson-Jones.

Woodham, *W.,* painter, f. 1841 – GB ⊐ Grant; Johnson II; Wood.

Woodhead, *John,* architect, † about 1838 – GB ⊐ Colvin.

Woodhead, *Lora* → **Steere,** *Lora*

Woodhouse, *Albert Edward,* architect, * 1874, † 1948 – GB ⊐ DBA.

Woodhouse, *Andrew Lawrence,* landscape painter, f. 1965 – GB ⊐ McEwan.

Woodhouse, *Dora,* painter, f. 1899 – GB ⊐ Wood.

Woodhouse, *Edith,* miniature painter, portrait painter, f. 1898, l. 1899 – CDN ⊐ Harper.

Woodhouse, *F. W.,* illustrator, f. 1853 – GB ⊐ Houfe.

Woodhouse, *Frances Clare* → **Rogers,** *Frances Clare*

Woodhouse, *Frederick W.,* painter, designer, * 1820 England, † 1909 Melbourne – AUS ⊐ Robb/Smith.

Woodhouse, *Frederick William* → **Woodhouse,** *Frederick W.*

Woodhouse, *George,* architect, * about 1829 Lindley (West Yorkshire), † 1883 – GB ⊐ DBA.

Woodhouse, *Harvey Col.,* painter, f. 1888, l. 1889 – GB ⊐ Wood.

Woodhouse, *John (1835)* (Woodhuse, John), medalist, die-sinker, * 1835 Dublin, † 5.1892 Dublin – IRL ▭ DA XXXIII; Strickland II; ThB XXXVI.

Woodhouse, *John (1904)*, painter, f. 1904 – USA ▭ Falk.

Woodhouse, *John Henry*, architect, * 2.9.1847 Manchester, † 21.12.1929 – GB ▭ DBA; Gray.

Woodhouse, *John Thomas*, portrait painter, genre painter, * about 1780, † 20.3.1845 Cambridge – GB ▭ ThB XXXVI.

Woodhouse, *Nellie*, painter, f. 1870 – USA ▭ Hughes.

Woodhouse, *Ronald Basil Ensley*, etcher, * 7.1897 Morecambe, l. before 1961 – GB ▭ Vollmer V.

Woodhouse, *Samuel* → **Woodhouse,** *John Thomas*

Woodhouse, *Samuel*, portrait painter, landscape painter, f. 1805, l. 1815 – IRL ▭ Strickland II; ThB XXXVI.

Woodhouse, *William (1805)* (Woodhouse, William), medalist, seal carver, * 1805 Dublin (Dublin), † 6.12.1878 Woodville (Wicklow) – IRL ▭ DA XXXIII; Strickland II; ThB XXXVI.

Woodhouse, *William (1857)*, painter, * 1.10.1857 Poulton-le-Sands or Morecambe, † 13.1.1939 Morecambe – GB ▭ Lewis; Mallaieu; Wood.

Woodhuse, *John* (DA XXXIII; Strickland II) → **Woodhouse,** *John (1835)*

Woodin, *J.* → **Woodin,** *Samuel*

Woodin, *J. A.*, portrait painter, f. 1830 – USA ▭ Groce/Wallace.

Woodin, *S.* (Johnson II) → **Woodin,** *Samuel*

Woodin, *Samuel* (Woodin, S.), portrait painter, landscape painter, genre painter, animal painter, f. before 1798, l. 1843 – GB ▭ Grant; Johnson II; ThB XXXVI; Waterhouse 18.Jh.; Wood.

Woodin, *Thomas*, carver, cabinetmaker, f. 1767 – USA ▭ Groce/Wallace.

Wooding, *J.*, engraver, f. about 1790 – GB ▭ ThB XXXVI.

Wooding, *J. J.*, painter, f. 1910 – USA ▭ Falk.

Wooding, *Jennie James*, painter, f. 1901 – USA ▭ Falk.

Wooding, *R.*, watercolourist, f. 1858, l. 1874 – GB ▭ Johnson II; Wood.

Wooding, *T.* → **Wooding,** *J.*

Woodington, portrait painter, f. 1765 – GB ▭ ThB XXXVI; Waterhouse 18.Jh..

Woodington, *Harold Arthur*, architect, f. 1882, † 1919 – GB ▭ DBA.

Woodington, *Walter*, painter, * 6.1916 London – GB ▭ Spalding; Vollmer VI.

Woodington, *William Frederick (1806)*, sculptor, painter, * 10.2.1806 Sutton Coldfield, † 24.12.1893 Brixton Hill – GB ▭ Gunnis; Johnson II; ThB XXXVI; Wood.

Woodlard, *B. G.*, painter, f. 1898 – GB ▭ McEwan.

Woodleigh, *Alma*, painter, f. before 1880 – USA ▭ Hughes.

Woodley (1801) (Harper) → **Woodley,** *C.*

Woodley (1840), sculptor, f. 1840, l. 1866 – GB ▭ Gunnis.

Woodley, *C.* (Woodley (1801)), architectural draughtsman, miniature painter, * 1801 (?), l. 1834 – GB, CDN ▭ Foskett; Harper; Johnson II; ThB XXXVI.

Woodley, *Charles* (?) → **Woodley,** *C.*

Woodley, *G.*, miniature painter, portrait painter, f. 1836, l. 1843 – GB ▭ Foskett; Johnson II; Schidlof Frankreich.

Woodley, *Gary*, sculptor, * 1953 London – GB ▭ Spalding.

Woodley, *W.*, miniature painter, f. 1821 – GB ▭ Foskett.

Woodley of Torquay → **Woodley** (1840)

Woodlock, *David*, genre painter, portrait painter, landscape painter, * 1842 Golden (Tipperary), † 12.1929 – GB ▭ Johnson II; Mallaieu; ThB XXXVI; Wood.

Woodman, *Charles Edward*, architectural draughtsman, * 1852, † 1903 – GB ▭ ThB XXXVI.

Woodman, *Charles H.* (Woodman, Charles Horwell), landscape painter, * 1823, † 1888 – GB ▭ Grant; Johnson II; Mallaieu; ThB XXXVI; Wood.

Woodman, *Charles Horwell* (Grant; Johnson II; Mallaieu; Wood) → **Woodman,** *Charles H.*

Woodman, *Edwin Wright*, painter, f. 1910 – USA ▭ Falk.

Woodman, *Florence*, painter, f. 1921 – USA ▭ Falk.

Woodman, *George (Mistress)*, artist, f. 1859 – USA ▭ Groce/Wallace.

Woodman, *Henry* → **Woodman,** *Charles H.*

Woodman, *Henry Gillette*, architect, * 20.4.1873 Youngstown (Ohio), † 24.7.1902 – USA ▭ Tatman/Moss.

Woodman, *John*, copper engraver, f. about 1835, l. about 1837 – GB ▭ Lister; ThB XXXVI.

Woodman, *John Joseph*, architect, f. 1876, l. 20.3.1882 – GB ▭ DBA.

Woodman, *Lawrence*, painter, f. before 1946 – USA ▭ Vollmer VI.

Woodman, *M.*, landscape painter, f. 1810 – GB ▭ Grant.

Woodman, *May*, landscape painter, etcher, f. 1919 – GB ▭ McEwan.

Woodman, *Rachel*, glass artist, * 1957 – GB ▭ WWCGA.

Woodman, *Richard (1784)* (Woodman, Richard (Sen.)), aquatintist, copper engraver, portrait miniaturist, landscape painter, steel engraver, * 1.7.1784 London, † 15.12.1859 London – GB ▭ Foskett; Gordon-Brown; Grant; Johnson II; Lister; ThB XXXVI.

Woodman, *Richard Horwell*, landscape painter, f. 1835, l. 1885 – GB ▭ Grant; Johnson II; ThB XXXVI.

Woodman, *Selden J.*, portrait painter, * Maine, f. 1863, l. 1905 – USA ▭ Hughes.

Woodman, *Thomas*, copper engraver, f. 1837 – GB ▭ ThB XXXVI.

Woodman, *Thomas (1801)*, lithographer, f. 1801 – GB ▭ Lister.

Woodman, *W. H.* (Dixon/Muthesius) → **Woodman,** *William Henry*

Woodman, *William (1654)*, sculptor, architect, * about 1654, † 1731 (?) – GB ▭ Gunnis.

Woodman, *William (1713)*, sculptor, architect (?), f. 1713, l. 1741 – GB ▭ Gunnis.

Woodman, *William Henry* (Woodman, W. H.), architect, * 1821 or 1822, † 1879 – GB ▭ DBA; Dixon/Muthesius.

Woodnutt, *Charles E.*, architect, f. 1903 – USA ▭ Tatman/Moss.

Woodring, *Gaye*, painter, f. 1927 – USA ▭ Falk.

Woodroffe, wood sculptor, f. 1636 – GB ▭ ThB XXXVI.

Woodroffe, *Edward*, architect, * about 1622, † 16.11.1675 Westminster – GB ▭ Colvin.

Woodroffe, *Eleanor G.*, painter, f. 1929 – USA ▭ Falk.

Woodroffe, *J.*, architect, f. 1868 – GB ▭ DBA.

Woodroffe, *Louise M.*, painter, * Champaign (Illinois), f. 1947 – USA ▭ Falk.

Woodroffe, *Paul Vincent*, book illustrator, graphic artist, glass painter, * 25.1.1875 Madras, † 1945 or 1954 London – GB ▭ Houfe; Peppin/Micklethwait; ThB XXXVI; Wood.

Woodroffe, *R.*, landscape painter, f. 1825 – GB ▭ Grant.

Woodroffe, *Walter Henry*, architect, * 1861, † 12.12.1946 – GB ▭ DBA.

Woodroffe, *William Wright*, architect, * 1812, † 1872 – GB ▭ Brown/Haward/Kindred; DBA.

Woodroffe-Hicks, *Evelyn Anne*, landscape painter, † 12.1930 – GB ▭ ThB XXXVI.

Woodrouffe, *R.*, painter of hunting scenes, bird painter, f. 1825, l. 1854 – GB ▭ Grant; Lewis; ThB XXXVI; Wood.

Woodrow, *Bill*, sculptor, * 1.11.1948 Henley (Suffolk) – GB ▭ DA XXXIII; Spalding.

Woodrow, *Ernest Augustus Eckett*, architect, * 1860, † before 17.9.1937 – GB ▭ DBA.

Woodruff, *B. D.*, painter, f. 1925 – USA ▭ Falk.

Woodruff, *Bessie Hadley*, painter, f. 1913 – USA ▭ Falk.

Woodruff, *Claude Wallace*, painter, illustrator, * 17.2.1884 Hamilton (Michigan), l. 1940 – USA ▭ Falk.

Woodruff, *Corice*, painter, sculptor, * 26.12.1878 Ansonia (Connecticut), l. 1933 – USA ▭ Falk.

Woodruff, *Fannie P.*, painter, f. 1901 – USA ▭ Falk.

Woodruff, *Francis*, sculptor, * about 1657, l. 1682 – GB ▭ Gunnis.

Woodruff, *G. M. Leanard*, fruit painter, f. 1900 – USA ▭ Hughes.

Woodruff, *Hale A.* (Dickason Cederholm) → **Woodruff,** *Hale Aspacio*

Woodruff, *Hale Aspacio* (Woodruff, Hale A.), graphic artist, fresco painter, * 26.8.1900 Cairo (Illinois), † 1980 – USA ▭ DA XXXIII; Dickason Cederholm; Falk; Vollmer V.

Woodruff, *Henry S. (Mistress)* → **Woodruff,** *Corice*

Woodruff, *John*, stonemason, * about 1670, † 1728 – GB ▭ Colvin.

Woodruff, *John Kellogg*, painter, sculptor, graphic artist, * 6.9.1879 Bridgeport (Connecticut), † 14.6.1956 Nyack (New York) – USA ▭ Falk.

Woodruff, *Julia S.*, painter, f. 1921 – USA ▭ Falk.

Woodruff, *Linda (1898)*, painter, * Bridgeton (New Jersey), f. 1898 – USA, F ▭ Falk.

Woodruff, *Linda (1899)*, miniature painter, f. 1899, l. 1903 – GB ▭ Foskett.

Woodruff, *M.*, artist, * about 1832 Pennsylvania, l. 6.1860 – USA ▭ Groce/Wallace.

Woodruff, *S.*, portrait painter, f. 1844, l. 1849 – USA ▭ Groce/Wallace.

Woodruff, *William,* copper engraver, f. about 1817, l. 1832 – USA ☐ Groce/Wallace; ThB XXXVI.

Woodruff, *William E. A.,* artist, * about 1827, l. 1850 – USA ☐ Groce/Wallace.

Woodruffe (Woodruffe (Miss)), painter, f. 1884 – GB ☐ Wood.

Woods (1804) (Woods (Mistress) (1804)), landscape painter, f. 1804 – GB ☐ Grant.

Woods (1855) (Woods (Mistress) (1855)), miniature painter, f. about 1855 – GB ☐ Foskett.

Woods, *Albert,* watercolourist, landscape painter, * 1871 Preston (Lancashire), † 13.5.1944 Ribbleton (Preston) – GB ☐ Vollmer V; Wood.

Woods, *Alfred W.,* architect, * 30.1.1857 St. Clair County (Illinois), l. before 1947 – USA ☐ EAAm III; ThB XXXVI.

Woods, *Anthony David* → **Woods,** *Tony*

Woods, *Arthur,* painter, sculptor, * 26.3.1948 Taiaguah – USA, CH ☐ KVS.

Woods, *Arthur Thomas Gunnell,* architect, f. 1888, l. 1896 – GB ☐ DBA.

Woods, *Beatrice,* portrait painter, master draughtsman, * 25.7.1895 Cincinnati (Ohio), l. 1940 – USA ☐ Falk.

Woods, *Charles H.,* architect, * 1847, † before 9.10.1936 – GB ☐ DBA.

Woods, *Chris W.,* graphic artist, f. before 1972 – CDN ☐ Ontario artists.

Woods, *Conrad,* painter, * 1932 – USA ☐ Vollmer VI.

Woods, *David H.,* portrait painter, photographer, landscape painter, f. 1857, l. 1895 – USA ☐ Hughes.

Woods, *E. F.,* painter, f. 1928 – USA ☐ Hughes.

Woods, *Edward John,* architect, * 1839 London, † 5.1.1916 Adelaide – GB, AUS ☐ DBA.

Woods, *Elizabeth Ann Lillie,* artist, * 1849, † before 8.6.1931 Victoria (British Columbia) – CDN ☐ Harper.

Woods, *Ellen M.,* flower painter, f. 1874, l. 1881 – GB ☐ Pavière III.2; Wood.

Woods, *Elliot,* architect, * 1866, † 22.5.1923 Spring Lake (New Jersey) – USA ☐ ThB XXXVI.

Woods, *Emily Henrietta,* master draughtsman, * 1852, † 1916 – CDN ☐ Harper.

Woods, *Fanny* → **Fildes,** *Fanny*

Woods, *G. H.,* topographer, f. 1877 – CDN ☐ Harper.

Woods, *Harold James,* landscape painter, * 21.10.1894 Sandown, l. before 1961 – GB ☐ Vollmer V.

Woods, *Helen Kate* → **Andrew,** *Helen Kate*

Woods, *Henry,* genre painter, illustrator, landscape painter, * 22.4.1846 Warrington (Liverpool), † 27.10.1921 Venedig – GB, I ☐ Houfe; Johnson II; Spalding; ThB XXXVI; Wood.

Woods, *Ignatius,* artist, * about 1827 Schottland, l. 8.1850 – USA ☐ Groce/Wallace.

Woods, *J.* → **Wood,** *J.* (1828 Maler)

Woods, *James,* painter, f. 1960 – USA ☐ Dickason Cederholm.

Woods, *John,* copper engraver, steel engraver, f. 1830, l. 1849 – GB ☐ Lister.

Woods, *John G. W.,* painter, f. 1889, l. 1898 – GB ☐ Wood.

Woods, *Joseph,* architect, master draughtsman, * 24.8.1776 Stoke Newington, † 9.1.1864 Lewes (Sussex) or Southover Crescent (Lewes) – GB ☐ Colvin; ThB XXXVI.

Woods, *Keith,* artist, f. 1970 – USA ☐ Dickason Cederholm.

Woods, *L.,* topographer, f. 1883 – CDN ☐ Harper.

Woods, *Lilla Sorrenson,* painter, * 27.4.1872 Portage (Wisconsin), l. 1940 – USA ☐ Falk.

Woods, *Lily Lewis,* painter, f. 1917 – USA ☐ Falk.

Woods, *Marcy S.,* painter, f. 1922 – USA ☐ Hughes.

Woods, *Ogden* → **Wood,** *Ogden*

Woods, *Padraic,* painter, * 13.7.1893 Newry (Down), † 39.6.1991 Helen's Bay (Down) – IRL ☐ Snoddy.

Woods, *Paul,* glass artist, * 3.1.1945 Southend-on-Sea (Essex) – GB ☐ WWCGA.

Woods, *R. J.,* landscape painter, designer, * 25.10.1871 Belfast (Antrim), † 9.7.1955 Bangor – GB ☐ Snoddy.

Woods, *Rex Norman,* painter, master draughtsman, illustrator, * 21.7.1903 Gainsborough – CDN ☐ EAAm III.

Woods, *Richard (1750),* landscape gardener, gardener, f. 1750, † 1793 – GB ☐ Colvin.

Woods, *Richard (1843),* architect, f. before 1843 – GB ☐ Brown/Haward/Kindred.

Woods, *Rip,* printmaker, mixed media artist, * 1933 Idabel (Oklahoma) – USA ☐ Dickason Cederholm.

Woods, *Robert John* → **Woods,** *R. J.*

Woods, *Roosevelt,* painter, * 1932 Idabel (Oklahoma) – USA ☐ Dickason Cederholm.

Woods, *S. John,* painter, * 1915 London – GB ☐ Spalding.

Woods, *Studman,* painter, f. 1925 – USA ☐ Falk.

Woods, *T.,* sculptor, * Tichfield (?), f. 1804 – GB ☐ Gunnis.

Woods, *Tony,* painter, * 1940 Hobart – AUS ☐ Robb/Smith.

Woods, *W. H.,* landscape painter, f. 1854, l. 1858 – GB ☐ Johnson II; Wood.

Woods, *William,* master draughtsman, f. 1860 – GB ☐ Houfe.

Woods, *William L.,* painter, illustrator, * 27.7.1916 Norwich – GB ☐ Vollmer V.

Woods of Tichfield, *T.* → **Woods,** *T.*

Woodsbury, painter, f. 1851 – USA, P ☐ Pamplona V.

Woodside, *Abraham* (Wooside, Abraham), portrait painter, history painter, genre painter, * 1819 Philadelphia (Pennsylvania), † 15.8.1853 Philadelphia (Pennsylvania) – USA ☐ EAAm III; Groce/Wallace.

Woodside, *Anna Jeannette,* painter, graphic artist, artisan, * 12.11.1880 Pittsburgh (Pennsylvania), l. 1947 – USA ☐ Falk.

Woodside, *Christine A.,* landscape painter, f. 1975 – GB ☐ McEwan.

Woodside, *John A.* (Woodside, John Archibald (1781)), sign painter, still-life painter, animal painter, ornamental painter, * 1781 Philadelphia (Pennsylvania), † 26.2.1852 Philadelphia (Pennsylvania) – USA ☐ EAAm III; Groce/Wallace; Samuels; ThB XXXVI.

Woodside, *John Archibald (1781)* (EAAm III; Groce/Wallace; Samuels) → **Woodside,** *John A.*

Woodside, *John Archibald (1837),* wood engraver, f. 1837, l. before 1852 – USA ☐ Groce/Wallace.

Woodson, *Marie L.,* painter, artisan, * 9.9.1875 Selma (Alabama), l. 1940 – USA ☐ Falk.

Woodson, *Max Russell,* painter, f. 1917 – USA ☐ Falk.

Woodson, *Nura* → **Ulreich,** *Nura*

Woodson, *Shirley,* painter, f. 1969 – USA ☐ Dickason Cederholm.

Woodstock, *Thomas,* carpenter, architect, f. 1670, † 1694 – GB ☐ Colvin.

Woodthorpe, *Edmund (1812),* architect, * 11.1812 or 12.1812, † 26.11.1887 Hornsey (London) – GB ☐ DBA.

Woodthorpe, *Edmund (1858),* architect, * 1858 Hornsey (London), † 3.5.1906 Hampstead (London) – GB ☐ DBA.

Woodthorpe, *R. G.,* landscape painter, f. 1881 – GB ☐ Wood.

Woodthorpe, *V.,* copper engraver, f. 1803 – GB ☐ Gordon-Brown; Lister; ThB XXXVI.

Woodtli, *Thomas,* painter, graphic artist, collagist, * 18.5.1956 Dübendorf – CH ☐ KVS.

Woodtly, *Max,* etcher, master draughtsman, * 5.9.1946 Rorthrist – CH ☐ KVS.

Woodville, *Byrc* → **Woodville,** *Richard Caton* (1825)

Woodville, *Richard Caton (1825),* genre painter, battle painter, * 30.4.1825 Baltimore, † 13.8.1855 or 30.9.1856 London – USA, GB ☐ DA XXXIII; EAAm III; Groce/Wallace; Houfe; ThB XXXVI.

Woodville, *Richard Caton (1856),* painter, illustrator, * 7.1.1856 London, † 17.8.1926 or 17.8.1927 London – GB, CDN, USA ☐ DA XXXIII; Gordon-Brown; Harper; Peppin/Micklethwait; Samuels; ThB XXXVI; Wood.

Woodward, sculptor, * Bakewell (?), f. 1818 – GB ☐ Gunnis.

Woodward, *Alice B.* (Johnson II) → **Woodward,** *Alice Bolingbroke*

Woodward, *Alice Bolingbroke* (Woodward, Alice B.), illustrator of childrens books, painter, * 1862, † 1911 – GB ☐ Houfe; Johnson II; Peppin/Micklethwait; ThB XXXVI; Wood.

Woodward, *Anna,* painter, * Pittsburgh (Pennsylvania), f. 1910 – USA, F ☐ Falk.

Woodward, *B. A.,* architect, f. 1807 – USA ☐ ThB XXXVI.

Woodward, *Benjamin,* architect, * 1815 Irland, † 15.5.1861 Lyon – IRL ☐ DBA; RoyalHibAcad; ThB XXXVI.

Woodward, *David Acheson,* portrait painter, * 1823, † 1909 – USA ☐ Falk; Groce/Wallace.

Woodward, *Derek,* painter, * 1923 Oxford – GB ☐ Spalding.

Woodward, *E. F.,* engraver of maps and charts, engraver, f. 1839, l. 1853 – USA ☐ Groce/Wallace.

Woodward, *Edward (1692),* stonemason, † 13.5.1692 – GB ☐ Colvin.

Woodward, *Edward (1697)* (Woodward, Edward of Chipping Campden), stonemason, architect, * about 1697, † 24.3.1766 – GB ☐ Colvin; Gunnis.

Woodward, *Edward (1766),* stonemason, f. 27.7.1766, l. 1.1777 – GB ☐ Colvin.

Woodward, *Edward of Chipping Campden* (Gunnis) → **Woodward,** *Edward* (1697)

Woodward, *Ellen C.,* painter, f. 1890, l. 1895 – GB ☐ Johnson II; Wood.

Woodward, *Ellsworth,* painter, * 14.7.1861 Bristol Country (Massachusetts), † 28.2.1939 – USA ⌑ EAAm III; Falk; ThB XXXVI.

Woodward, *Eric,* painter, * 1926 Heswall (Cheshire) – GB ⌑ Spalding.

Woodward, *Ethel Willcox,* painter, * 28.12.1888 Andover (Massachusetts), l. 1940 – USA ⌑ Falk.

Woodward, *George M.* (Lister) → **Woodward,** *George Moutard*

Woodward, *George Moutard* (Woodward, George M.), caricaturist, etcher, * 1760 Derbyshire, † 11.1809 London – GB ⌑ Houfe; Lister; Mallalieu; ThB XXXVI.

Woodward, *Grant,* engraver, lithographer, f. 1865, l. 1880 – CDN ⌑ Harper.

Woodward, *H. Law,* miniature painter, l. 1896 – GB ⌑ Foskett.

Woodward, *Helen M.,* painter, designer, * 28.7.1902 Orange County (Indiana) – USA ⌑ Falk.

Woodward, *Henry (1701),* modeller, f. 1701 – GB ⌑ ThB XXXVI.

Woodward, *Henry (1848),* portrait painter, f. 1848, l. 1857 – USA ⌑ Groce/Wallace.

Woodward, *Hildegard H.,* painter, f. 1925 – USA ⌑ Falk.

Woodward, *J.,* enamel painter, f. 1820, l. 1832 – GB ⌑ Foskett; Johnson II; Schidlof Frankreich.

Woodward, *James (1680),* bookbinder, f. about 1680, l. 1723 – GB ⌑ ThB XXXVI.

Woodward, *James (1875),* architect, † 1875 – GB ⌑ DBA.

Woodward, *John Alexander James,* architect, f. 1868, l. 1900 – GB ⌑ DBA.

Woodward, *John Douglas,* painter, illustrator, * 1846 or 1848 Monte Bello (Virginia) or Middlesex County (Virginia) or Baltimore, † 5.6.1924 New Rochelle (New York) – USA, F ⌑ Delouche; Falk; Harper; Samuels; ThB XXXVI.

Woodward, *Lella Grace,* painter, * 2.5.1858 Coldwater (Michigan), l. 1929 – USA ⌑ Falk.

Woodward, *Mabel May,* painter, * 28.9.1877 Providence (Rhode Island), † 14.8.1945 Providence (Rhode Island) – USA ⌑ Falk; ThB XXXVI.

Woodward, *Malcolm,* sculptor, * 1943 Doncaster – GB ⌑ Spalding.

Woodward, *Mary (1890),* miniature painter, f. 1890, l. 1914 – GB ⌑ Houfe; Johnson II; Wood.

Woodward, *Mary (1901),* miniature painter, f. 1901 – GB ⌑ Foskett.

Woodward, *Norah,* watercolourist, * 1893, l. 1939 – USA ⌑ Hughes.

Woodward, *R.* → **Woodward,** *Thomas* (1801)

Woodward, *Ric.* → **Woodward,** *Richard*

Woodward, *Richard,* stonemason, * about 1723, † 1755 – GB ⌑ Colvin.

Woodward, *Robert Strong,* landscape painter, * 11.5.1885 Northampton (Massachusetts), † 26.6.1957 Shelburne Falls (Massachusetts) – USA ⌑ EAAm III; Falk; ThB XXXVI; Vollmer V.

Woodward, *Stanley* (Falk) → **Woodward,** *Stanley Wingate*

Woodward, *Stanley Wingate* (Woodward, Stanley), marine painter, etcher, landscape painter, * 11.12.1890 Malden (Massachusetts), † 1970 – USA ⌑ Falk; ThB XXXVI; Vollmer V.

Woodward, *Thomas (1645),* stonemason, * about 1645, † 1.5.1716 – GB ⌑ Colvin.

Woodward, *Thomas (1672),* stonemason, * about 1672, † 1748 – GB ⌑ Colvin.

Woodward, *Thomas (1729),* stonemason, f. 1729, l. 1745 – GB ⌑ Colvin.

Woodward, *Thomas (1801),* animal painter, portrait painter, genre painter, landscape painter, * 1801 or 1806 (?) Pershore (Worcestershire), † 11.1852 Worcester (Massachusetts) or Worcestershire – GB ⌑ Grant; Johnson II; Mallalieu; ThB XXXVI; Wood.

Woodward, *Thomas (1811),* topographer, * 1811, † 1851 – CDN ⌑ Harper.

Woodward, *William (1486),* carpenter, f. 1486, l. 1488 – GB ⌑ Harvey.

Woodward, *William (1771),* miniature painter, f. 1771 – GB ⌑ Foskett; Schidlof Frankreich.

Woodward, *William (1846),* architect, * 19.6.1846 London, † before 25.11.1927 – GB ⌑ DBA; Gray.

Woodward, *William (1859),* painter, architect, artisan, * 1.5.1859 Seekonk (Massachusetts), † 17.11.1939 Biloxi (Mississippi) – USA ⌑ EAAm III; Falk; ThB XXXVI.

Woodward, *William (1915)* (Woodward, William (Mistress)), painter, f. 1915 – USA ⌑ Falk.

Woodward of Blakewell → **Woodward**

Woodwell, *Elizabeth,* painter, f. 1921 – USA ⌑ Falk.

Woodwell, *James Joseph* → **Woodwell,** *Joseph R.*

Woodwell, *Johanna* → **Hailman,** *Johanna*

Woodwell, *Joseph R.,* landscape painter, marine painter, * 1843 Pittsburgh (Pennsylvania), † 30.5.1911 Pittsburgh (Pennsylvania) – USA, F ⌑ Falk; ThB XXXVI.

Woodwell, *W. E.,* painter, f. 1921 – USA ⌑ Falk.

Woodworth, *William,* painter, * 30.10.1749, l. 1787 – GB ⌑ Waterhouse 18.Jh..

Woody, *Elsbeth S.,* clay sculptor, * 8.1.1940 Waldsee – USA ⌑ Watson-Jones.

Woody, *Solomon,* portrait painter, landscape painter, * 11.3.1828 Fountain City (Indiana), † 30.11.1901 Fountain City (Indiana) – USA ⌑ EAAm III; Falk; Groce/Wallace.

Woody, *Stacy H.,* illustrator, * 1887, † 7.6.1942 Mount Vernon (New York) – USA ⌑ Falk.

Woodyer, *Henry,* architect, * 1816 Guildford (Surrey), † 10.8.1896 Padworth Croft (Reading) – GB ⌑ Brown/Haward/Kindred; DA XXXIII; DBA; Dixon/Muthesius.

Woog, *Lucien-Léon* (Delaire) → **Woog,** *Lucien Léon H.*

Woog, *Lucien Léon H.* (Woog, Lucien-Léon), architect, * 1867 St-Gilles (Belgien), l. 1903 – F ⌑ Delaire; ThB XXXVI.

Woog, *Madeleine,* painter, * 23.12.1892 La Chaux-de-Fonds, † 22.4.1929 Zürich – CH ⌑ Plüss/Tavel II; ThB XXXVI; Vollmer V.

Woog, *Raymond* (Raymond-Woog), painter, * 25.10.1875 Paris, l. 1929 – GB, F ⌑ Bénézit; Pavière III.1; Pavière III.2; Schurr II; ThB XXXVI.

Woogd, *Enrico* (Comanducci V; Servolini) → **Voogd,** *Hendrik*

Wookey, *Howard William,* painter, * 1.5.1895, † 10.10.1970 Los Angeles (California) – USA ⌑ Hughes.

Woolams, *J.,* landscape painter, f. 1837 – GB ⌑ Grant.

Woolams, *Leonore,* sculptor, * 1914 San Francisco (California) – USA ⌑ Hughes.

Wooland, *Cyril,* woodcutter, stage set designer, * 16.3.1905 Ratingen – D, GB ⌑ Vollmer V.

Woolard, *Benjamin,* architect, f. 1880, l. 1907 – GB ⌑ DBA.

Woolard, *William (1808)* (Woolard, William), architect, * 1808, † 1860 – GB ⌑ Brown/Haward/Kindred.

Woolard, *William (1883),* painter, f. 1883, l. 1908 – GB ⌑ McEwan.

Woolaston, *J.* → **Woolaston,** *John*

Woolaston, *John* → **Wollaston,** *John*

Woolaston, *John* (Woolaston, J.), portrait painter, * about 1672 London, † 7.1749 London – GB ⌑ Waterhouse 18.Jh..

Woolbridge, *Harry Ellis,* architect, * 1845, † before 23.2.1917 – GB ⌑ DBA.

Woolcott, *C.,* portrait painter, miniature painter, * 1788 (?), l. 1826 – GB ⌑ Foskett; Grant; Johnson II.

Woolcott, *D.,* landscape painter, f. 1828 – GB ⌑ Grant.

Woolcott, *Wilfred Robert* (Woolcott, Wilfried Robert), painter, * 26.3.1892 Cullompton (Devon), l. before 1961 – GB ⌑ ThB XXXVI; Vollmer V.

Woolcott, *Wilfried Robert* (Vollmer V) → **Woolcott,** *Wilfred Robert*

Wooldridge, *H. E.* (Johnson II) → **Wooldridge,** *Harry Ellis*

Wooldridge, *Harry Ellis* (Wooldridge, H. E.), painter, * 1845, † 13.2.1917 – GB ⌑ Johnson II; ThB XXXVI; Wood.

Wooldridge, *Julia,* painter, f. 1917 – USA ⌑ Falk.

Wooldridge, *Margaret A.,* miniature painter, f. 1903 – GB ⌑ Foskett.

Wooldridge, *Margaret S.,* painter, f. 1932 – USA ⌑ Hughes.

Wooldrik, *Wilhelmina Gerritdina,* painter, master draughtsman, collagist, * 31.8.1913 Lonneker (Overijssel) – NL ⌑ Scheen II.

Wooldrik, *Willy* → **Wooldrik,** *Wilhelmina Gerritdina*

Wooler, *John,* engineer, f. 1763, l. 1782 – GB ⌑ Colvin.

Wooler, *Walter H.,* architect, * 1852, † before 16.10.1936 – GB ⌑ DBA.

Wooles, *W. E.,* wax sculptor, medalist, f. 1828, l. 1834 – GB ⌑ Johnson II; ThB XXXVI.

Wooles, *William,* sculptor, * 1804, † 4.5.1835 – GB ⌑ Gunnis.

Woolett, *E. J.,* landscape painter, f. 1835, l. 1855 – GB ⌑ Wood.

Wooley, *Edmund,* architect, * about 1695 England, † 1771 – USA ⌑ Tatman/Moss.

Wooley, *Fred Henry Curtis,* painter, designer, * 1861, † 18.10.1936 Malden (Massachusetts) (?) – USA ⌑ Falk.

Wooley, *Harry,* master draughtsman, f. 1912 – GB ⌑ Houfe.

Wooley, *J. Bedford,* architect, * 29.11.1893 Philadelphia (Pennsylvania), l. 1957 – USA ⌑ Tatman/Moss.

Wooley, *Joseph,* engraver, * about 1815, l. 1850 – USA ⌑ Groce/Wallace.

Woolf, *Aaron* → **Wolf,** *Aaron*

Woolf, *Hal,* painter, * 23.6.1902 London, † 1962 Wimbledon – GB ⌑ Spalding; Vollmer VI.

Woolf, *M. A.* (EAAm III) → **Woolf,** *Michael Angelo*

Woolf, *Meg,* sculptor, wood carver, ivory carver, watercolourist, * 10.12.1923 – GB ▭ Vollmer VI.

Woolf, *Michael Angelo* (Woolf, M. A.), wood engraver, caricaturist, illustrator, genre painter, * 1837 London, † 4.3.1899 Bridgeport (Connecticut) (?) – USA, GB ▭ EAAm III; Falk; Groce/Wallace; ThB XXXVI.

Woolf, *Samuel Johnson,* portrait painter, graphic artist, illustrator, * 12.2.1880 New York, † 3.12.1948 New York – USA ▭ EAAm III; Falk; ThB XXXVI; Vollmer V.

Woolfall, *John,* architect, * 1838, † 1919 – GB ▭ DBA.

Woolfe, *Annette,* painter, f. 1935 – USA ▭ Falk.

Woolfe, *Bartholomew* → **Wolfe,** *Bartholomew*

Woolfe, *Edward,* figure painter, flower painter, * 1899 Johannesburg – ZA ▭ ThB XXXVI.

Woolfe, *John,* architect, * Kildare, f. 1750, † 13.11.1793 Whitehall – GB ▭ Colvin; ThB XXXVI.

Woolfit, *Ben* → **Woolfit,** *Benjamin Clayton*

Woolfit, *Benjamin Clayton,* painter, * 8.4.1946 Oxbow (Saskatchewan) – CDN ▭ Ontario artists.

Woolfod, *Eva Marshall,* painter, f. 1904 – F ▭ Falk.

Woolford, *Charles H.* (Wood) → **Woolford,** *Charles Halkerston*

Woolford, *Charles Halkerston* (Woolford, Charles H.), painter, * 1864 Edinburgh (Lothian), † 1934 – GB ▭ McEwan; Wood.

Woolford, *Harry Halkerston Russell,* landscape painter, * 1905 Edinburgh (Lothian) – GB ▭ McEwan.

Woolford, *J. E. H.* (Woolford, John Elliot H.), landscape painter, f. 1815 – GB ▭ Grant; McEwan.

Woolford, *John Elliot H.* (McEwan) → **Woolford,** *J. E. H.*

Woolford, *John Elliott* (Woolford, John Elliott H.), painter, * 1778, † 1866 Fredericton (New Brunswick) – CDN, GB ▭ Harper; McEwan.

Woolford, *John Elliott H.* (McEwan) → **Woolford,** *John Elliott*

Woolhouse, *Sue* → **Woolhouse,** *Susan Jane*

Woolhouse, *Susan Jane,* glass artist, designer, * 9.4.1961 Lagos (Nigeria) – GB ▭ WWCGA.

Wooliscroft-Rhead, *G.* (Mrs.) → **French,** *Annie* (1872)

Woollams, *John,* painter, f. 1836, l. 1839 – GB ▭ Johnson II; Wood.

Woollard, *Dorothy,* aquatintist, mezzotinter, f. 1886 – GB ▭ Lister; Vollmer V.

Woollard, *Florence Eliza,* landscape painter, * 17.11.1878 Clapham (London) – GB ▭ ThB XXXVI.

Woollaston, *Leslie,* painter, * 1900 Birmingham – GB ▭ Vollmer VI.

Woollaston, *Toss* → **Woollaston,** *Sir Tosswill Mountford*

Woollaston, *Sir Tosswill Mountford,* painter, master draughtsman, * 11.4.1910 or 11.4.1911 Toko (Neuseeland) or Taranaki (Neuseeland) – NZ ▭ DA XXXIII; Vollmer VI.

Woollatt, *Edgar,* painter, * 1871 Nottingham (Nottinghamshire), † 8.1931 Nottingham (Nottinghamshire) – GB ▭ Mallalieu; Wood.

Woollatt, *Leighton Hall,* sculptor, portrait painter, landscape painter, fresco painter, * 8.9.1905 Nottingham – GB ▭ ThB XXXVI; Vollmer V.

Woollatt, *Louise Emily Ellen,* master draughtsman, artisan, embroiderer, * 14.12.1908 Oxford – GB ▭ Vollmer VI.

Woollett, *Anna Pell,* painter, sculptor, * Newport (Rhode Island), f. 1913 – USA ▭ Falk.

Woollett, *E. J.,* landscape painter, f. 1835, l. 1855 – GB ▭ Grant; Johnson II.

Woollett, *Henry A.,* landscape painter, f. 1857, l. 1873 – GB ▭ Johnson II; Wood.

Woollett, *J.* → **Wollett,** *J.*

Woollett, *J.* (1856), painter, f. 1856 – GB ▭ Johnson II.

Woollett, *Sidney* (Mistress) → **Woollett,** *Anna Pell*

Woollett, *Sidney W.,* sculptor, f. 1917 – USA ▭ Falk.

Woollett, *William* (1735), copper engraver, master draughtsman, * 15.8.1735 Maidstone (Kent), † 23.5.1785 London – GB ▭ DA XXXIII; Grant; Mallalieu; ThB XXXVI.

Woollett, *William* (1819), portrait painter, f. 1819, l. 1824 – USA ▭ Groce/Wallace.

Woollett, *William* (1901), architect, lithographer, watercolourist, etcher, * 20.2.1901 Albany (New York) – USA ▭ Hughes.

Woollett, *William Lee,* painter, sculptor, architect, * 13.11.1874 Albany (New York), † 1953 Hollywood (California) – USA ▭ Hughes.

Woolley, portrait painter, f. about 1755 – USA ▭ ThB XXXVI.

Woolley, *A. B.,* painter, f. 1925 – USA ▭ Falk.

Woolley, *Alice M.* (Johnson II) → **Woolley,** *Alice Mary*

Woolley, *Alice Mary* (Woolley, Alice M.), flower painter, f. 1880, l. 1900 – GB ▭ Johnson II; Pavière III.2; Turnbull; Wood.

Woolley, *C.,* illustrator, f. 1796, l. 1801 – GB ▭ ThB XXXVI.

Woolley, *Fred Henry Curtis,* marine painter, * 1861, † 1936 Boston (Massachusetts) – USA ▭ Brewington.

Woolley, *John,* architect, * about 1810, † 8.1849 – GB ▭ Colvin; DBA.

Woolley, *Ken,* architect, * 29.5.1933 Sydney (New South Wales) – AUS ▭ DA XXXIII.

Woolley, *Kenneth Frank* → **Woolley,** *Ken*

Woolley, *Peter William,* book illustrator, poster draughtsman, lithographer, poster artist, * 2.2.1923 Hemingfield – GB ▭ Vollmer VI.

Woolley, *S.,* miniature painter, f. 1806, l. 1808 – GB ▭ Foskett.

Woolley, *Samuel,* architect, f. before 1791, l. 1802 – GB ▭ ThB XXXVI.

Woolley, *Virginia,* painter, etcher, * 27.8.1884 Selma (Alabama), † 15.2.1971 Laguna Beach (California) – USA ▭ Falk; Hughes.

Woolley, *W.* (Woolley, William (1757)), architectural painter, figure painter, landscape painter, portrait painter, * 30.4.1757, l. 1791 – GB ▭ Grant; ThB XXXVI; Waterhouse 18.Jh..

Woolley, *William* (1757) (Waterhouse 18.Jh.) → **Woolley,** *W.*

Woolley, *William* (1797), mezzotinter, portrait painter, * England, f. about 1797, l. about 1825 – USA ▭ Groce/Wallace; ThB XXXVI.

Woolmer, *A. J.* (Bradshaw 1824/1892) → **Woolmer,** *Alfred Joseph*

Woolmer, *Alfred Joseph* (Woolmer, A. J.), genre painter, * 20.12.1805 Exeter (Devonshire), † 19.4.1892 London – GB ▭ Bradshaw 1824/1892; Grant; Johnson II; ThB XXXVI; Wood.

Woolmer, *Eleanor Mary* → **Gribble,** *Eleanor Mary*

Woolmer, *Ethel,* painter, f. 1888, l. 1903 – GB ▭ Wood.

Woolmer, *Marion,* painter, f. 1871, l. 1874 – GB ▭ Johnson II; Wood.

Woolmington, *Clarence H.,* architect, f. 1912 – USA ▭ Tatman/Moss.

Woolner, *Dorothy,* painter, f. 1891 – GB ▭ Wood.

Woolner, *Thomas* (1825) (Woolner, Thomas), sculptor, master draughtsman, * 17.12.1825 Hadleigh (Suffolk), † 7.10.1892 London or Hendon – GB ▭ DA XXXIII; ELU IV; Gunnis; Houfe; Robb/Smith; ThB XXXVI.

Woolner, *Thomas* (1892), architect, † 1892 – GB ▭ DBA.

Woolner, *Thomas A.* → **Woolmer,** *Alfred Joseph*

Woolnoth, *A.* (Johnson II) → **Woolnoth,** *Alfred*

Woolnoth, *Alfred* (Woolnoth, A.), landscape painter, f. 1870, l. 1896 – GB ▭ Johnson II; Mallalieu; McEwan; Wood.

Woolnoth, *Charles N.* (Woolnoth, Charles Nicholls), landscape painter, * 1815 London, † 21.3.1906 Glasgow – GB ▭ Grant; Mallalieu; McEwan; ThB XXXVI; Wood.

Woolnoth, *Charles Nicholls* (McEwan) → **Woolnoth,** *Charles N.*

Woolnoth, *T.,* engraver, f. 1833 – USA ▭ Groce/Wallace.

Woolnoth, *Thomas* (Houfe; Johnson II) → **Woolnoth,** *Thomas A.*

Woolnoth, *Thomas A.* (Woolnoth, Thomas), painter, copper engraver, * 1785, † about 1839 or 1857 – GB ▭ Houfe; Johnson II; Lister; ThB XXXVI; Wood.

Woolnoth, *W.* (Johnson II) → **Woolnoth,** *William*

Woolnoth, *W.* (1910), landscape painter, f. 1810 – GB ▭ Grant.

Woolnoth, *William* (Woolnoth, W.), copper engraver, steel engraver, * about 1770, l. 1831 – GB ▭ Johnson II; Lister; ThB XXXVI.

Woolnough, *Charles Lindsey,* architect, * 1827, l. 1905 – GB ▭ Brown/Haward/Kindred.

Woolnough, *Henry,* architect, * 1820, † 1862 – GB ▭ Brown/Haward/Kindred.

Woolnough, *R. C.,* miniature painter, f. 1801, l. 1804 – GB ▭ Foskett.

Woolrych, *Bertha Hewit,* painter, illustrator, * 1868, † 1937 – USA ▭ Falk.

Woolrych, *F. Humphry W.* (Falk; ThB XXXVI) → **Woolrych,** *Francis Humphry William*

Woolrych, *F. Humphry W.* (Mistress) → **Woolrych,** *Bertha Hewit*

Woolrych, *Francis Humphey William* (EAAm III) → **Woolrych,** *Francis Humphry William*

Woolrych, *Francis Humphry William*
(Woolrych, F. Humphry W.; Woolrych,
Francis Humphey William), painter,
* 1.2.1864 or 1868 Sydney (New
South Wales), † 17.11.1941 St. Louis
(Missouri) – USA, AUS ▭ EAAm III;
Falk; ThB XXXVI; Vollmer V.

Woolsey, *Carl E.*, painter, * 24.4.1902
Chicago Heights (Illinois) – USA
▭ Falk.

Woolsey, *Constance*, painter, f. 1939
– USA ▭ Hughes.

Woolsey, *Josephte*, flower painter, f. 1840
– CDN ▭ Harper.

Woolsey, *Melancthon Brooks*, marine
painter, * 11.8.1817 New York,
† 2.10.1874 Pensacola (Florida) – USA
▭ Brewington.

Woolsey, *Wood W.*, painter, * 29.6.1899
Danville (Illinois), l. 1947 – USA
▭ Falk.

Woolson, *Ezra*, portrait painter, * 1824,
† 15.1.1845 Fitzwilliam (New
Hampshire) – USA ▭ Groce/Wallace.

Wooltidge, *Powhattan*, painter, f. 1901
– USA ▭ Falk.

Woolton, *John* → **Wootton,** *John*

Woolward, *Elizabeth*, lithographer, f. 1890
– GB ▭ Lister.

Woolydie, *M.*, lithographer, * about
1820 Deutschland, l. 1850 – USA
▭ Groce/Wallace.

Woolzell, *N.*, architect (?), f. before 1890
– GB ▭ Brown/Haward/Kindred.

Woon, *Annie K.*, painter, f. 1868, l. 1907
– GB ▭ McEwan.

Woon, *E. A.*, painter, f. 1890, l. 1895
– GB ▭ McEwan.

Woon, *R.*, flower painter, f. 1873 – GB
▭ Pavière III.2; Wood.

Woon, *Rosa Elizabeth*, painter, f. 1875,
l. 1914 – GB ▭ McEwan.

Woons, *J.*, miniature painter, f. 1778
– GB ▭ Schidlof Frankreich.

Woons, *Joannes Bapt.*, sculptor, f. 1720,
l. 1744 – B, NL ▭ ThB XXXVI.

Woorm, *Nicolaas van der* (Scheen II) →
Worm, *Nicolaas van der*

Woorm, *Petrus Johannes Franciscus
Maria*, illustrator, master draughtsman,
fresco painter, * 17.9.1909 Alkmaar
(Noord-Holland) – NL ▭ Scheen II.

Woorm, *Piet* → **Woorm,** *Petrus Johannes
Franciscus Maria*

Woorm, *Willem Gustav*, master
draughtsman, etcher, lithographer,
* 21.1.1939 Amsterdam (Noord-Holland)
– NL ▭ Scheen II.

Woorm, *Wim* → **Woorm,** *Willem Gustav*

Woort, *Michiel van der* → **Voort,** *Michiel
van der* (1704)

Woort, *Michiel Frans van der* → **Voort,**
Michiel Frans van der

Woort, *T. W.*, bird painter, f. 1873 – GB
▭ Lewis.

Wooside, *Abraham* (EAAm III) →
Woodside, *Abraham*

Woot, *Tilman*, painter, f. 1622, l. 1623
– B, I ▭ ThB XXXVI.

Woot de Trixhe, *Tilman* → **Woot,** *Tilman*

Wooters, *William H.*, architect, f. 1899,
l. 1936 – USA ▭ Tatman/Moss.

Wootnoth, *William* → **Woolnoth,** *William*

Wooton, *Clarence*, painter, decorator,
* 14.5.1904 Dry Hill (Kentucky) – USA
▭ Falk.

Wooton, *John*, miniature painter, f. 1755
– GB ▭ Foskett.

Wootton, *Frank*, painter, * 1911 Milford
(Hampshire) – GB ▭ Spalding.

Wootton, *John*, painter of hunting scenes,
animal painter, landscape painter, * 1678
or about 1682 or about 1686 or 1686
Snitterfield (Warwickshire), † 13.11.1764
or 1.1765 London – GB ▭ DA XXXIII;
Grant; ThB XXXVI; Waterhouse 18.Jh..

Wopalenský, *Josef*, lithographer,
* 21.4.1833 Prag, l. 1867 – CZ
▭ Toman II.

Wopfner, *Joseph*, landscape painter,
lithographer, * 19.3.1843 Schwaz,
† 22.7.1927 or 23.7.1927 München
– D, A ▭ Fuchs Maler 19.Jh. IV;
Münchner Maler IV; ThB XXXVI.

Wopkes, *Gerben*, glazier, designer, f. 1646
– NL ▭ ThB XXXVI.

Wopmust, *Jørgen*, goldsmith, f. 7.5.1667
– DK ▭ Bøje II.

Wopse, *Thomas*, sculptor, * Stadthagen (?),
f. 1585 – D ▭ ThB XXXVI.

Wor, *D.*, goldsmith, f. 1737 – NL
▭ ThB XXXVI.

Woräth, *Johann Stephan* → **Worath,**
Stephan (1655)

Woralik, *Franz*, goldsmith (?), f. 1867 – A
▭ Neuwirth Lex. II.

Worall, *Ella* (Worrall, Ella), miniature
painter, * 7.11.1863 Liverpool, l. 1908
– GB ▭ Foskett; ThB XXXVI.

Worath (1566 Bildhauer- und Maler-
Familie) (ThB XXXVI) → **Worath,**
Christian (1697)

Worath (1566 Bildhauer- und Maler-
Familie) (ThB XXXVI) → **Worath,**
Elias (1632)

Worath (1566 Bildhauer- und Maler-
Familie) (ThB XXXVI) → **Worath,**
Elias (1674)

Worath (1566 Bildhauer- und Maler-
Familie) (ThB XXXVI) → **Worath,**
Hans Peter (1730)

Worath (1566 Bildhauer- und Maler-
Familie) (ThB II) → **Worath,** *Innozenz
Anton* (1694)

Worath (1566 Bildhauer- und Maler-
Familie) (ThB XXXVI) → **Worath,**
Jakob (1566)

Worath (1566 Bildhauer- und Maler-
Familie) (ThB XXXVI) → **Worath,**
Jakob (1615)

Worath (1566 Bildhauer- und Maler-
Familie) (ThB XXXVI) → **Worath,**
Jakob (1658)

Worath (1566 Bildhauer- und Maler-
Familie) (ThB XXXVI) → **Worath,**
Johann (1609)

Worath (1566 Bildhauer- und Maler-
Familie) (ThB XXXVI) → **Worath,**
Johann (1637)

Worath (1566 Bildhauer- und Maler-
Familie) (ThB XXXVI) → **Worath,**
Johann (1736)

Worath (1566 Bildhauer- und Maler-
Familie) (ThB XXXVI) → **Worath,**
Johann Anton (1663)

Worath (1566 Bildhauer- und Maler-
Familie) (ThB XXXVI) → **Worath,**
Johann Josef (1679)

Worath (1566 Bildhauer- und Maler-
Familie) (ThB XXXVI) → **Worath,**
Lukas (1693)

Worath (1566 Bildhauer- und Maler-
Familie) (ThB XXXVI) → **Worath,**
Matthäus (1653)

Worath (1566 Bildhauer- und Maler-
Familie) (ThB XXXVI) → **Worath,**
Matthias (1640)

Worath (1566 Bildhauer- und Maler-
Familie) (ThB XXXVI) → **Worath,**
Raffael (1600)

Worath (1566 Bildhauer- und Maler-
Familie) (ThB XXXVI) → **Worath,**
Stephan (1655)

Worath (1566 Bildhauer- und Maler-
Familie) (ThB XXXVI) → **Worath,**
Stephan (1679)

Worath, *Christian* (1697), painter,
* 24.1.1697 Trens, † 29.8.1775 Trens
– I ▭ ThB XXXVI.

Worath, *Elias* (1632), painter, * 13.7.1632
Taufers, † 20.8.1687 Taufers – I
▭ ThB XXXVI.

Worath, *Elias* (1674), painter, gilder,
* 29.1.1674 Taufers, † 28.10.1742 Trens
– I ▭ ThB XXXVI.

Worath, *Hans Peter* (1730), painter,
* Raab, f. 1713, † 5.6.1730 Raab – I
▭ ThB XXXVI.

Worath, *Innozenz Anton* (1694) (Parater),
painter, * 21.11.1694 Stilfes, † 8.12.1758
Burghausen – I ▭ ThB II.

Worath, *Jakob* (1566), sculptor, painter,
bell founder, f. 1566, l. 1605 – I
▭ ThB XXXVI.

Worath, *Jakob* (1615), painter, f. 1615,
l. 1663 – I ▭ ThB XXXVI.

Worath, *Jakob* (1658), painter,
* 11.2.1658 Taufers, † 8.4.1726 Taufers
– I ▭ ThB XXXVI.

Worath, *Johann* (1609), sculptor, carver,
altar architect, * 1.11.1609 Taufers,
† 5.2.1680 Aigen b. Schlägl – I
▭ ThB XXXVI.

Worath, *Johann* (1637), painter,
* 27.5.1637 Taufers, † 13.3.1700 Raab
– I ▭ ThB XXXVI.

Worath, *Johann* (1736), painter, f. about
1736 – I ▭ ThB XXXVI.

Worath, *Johann Anton* (1663), sculptor,
* 6.1.1663 Aigen, † 30.3.1684 Aigen
– I ▭ ThB XXXVI.

Worath, *Johann Josef* (1679), painter,
* 24.2.1679 Raab, † 9.11.1756 Raab – I
▭ ThB XXXVI.

Worath, *Johann Stephan* → **Worath,**
Stephan (1655)

Worath, *Lukas* (1693), painter,
* 13.10.1693 Stilfes, l. 1742 – I
▭ ThB XXXVI.

Worath, *Matthäus* (1604/1622),
stonemason, sculptor, f. 1604, † 1622
– I ▭ ThB XXXVI.

Worath, *Matthäus* (1604/1638), painter,
* 20.9.1604 Taufers, l. 1638 – I
▭ ThB XXXVI.

Worath, *Matthäus* (1653), painter,
* 17.9.1653 Taufers – I
▭ ThB XXXVI.

Worath, *Matthias* (1640), painter,
* 22.2.1640 Brixen, † 18.7.1675 Brixen
– I ▭ ThB XXXVI.

Worath, *Raffael* (1600), sculptor, carver,
stonemason, * about 1600 Taufers,
† 5.2.1668 Brixen – I ▭ ThB XXXVI.

Worath, *Stephan* (1655), painter,
* 11.12.1655 Taufers, † 1727 Innsbruck
– I ▭ ThB XXXVI.

Worath, *Stephan* (1679), sculptor,
* Aigen, † 3.8.1679 Wien – I
▭ ThB XXXVI.

Worboys, *W. H.*, painter, f. 1861, l. 1862
– GB ▭ Johnson II; Wood.

Worbs, *Christoph*, architect, mason,
f. 1774, l. about 1825 – PL

Worbs, *Václav Matěj*, painter, * 24.3.1794
Prag, † 20.3.1872 Prag – CZ
▭ Toman II.

Worcester, *Albert*, painter, etcher, * 4.1.1878 West Campton (New Hampshire) – USA ▭ Falk; ThB XXXVI.

Worcester, *Ednoth of* (Harvey) → **Ednoth of Worcester**

Worcestre, *William*, topographer, * 1415 Bristol, † about 1483 – GB ▭ DA XXXIII.

Worchester, *Fernando E.*, wood engraver, * about 1817 New Hampshire, l. 1852 – USA ▭ Groce/Wallace.

Worczissek, *Matthäus*, pewter caster, f. 1595 – CZ ▭ ThB XXXVI.

Worde, *Wynkyn de*, book printmaker, bookbinder, f. 1534 or 1535 London – GB ▭ ThB XXXVI.

Worden, *Dorothy*, landscape painter, f. 1887, l. 1893 – GB ▭ Johnson II; Wood.

Worden, *Laicita Warburton*, painter, sculptor, illustrator, * 25.9.1892 Philadelphia (Pennsylvania), l. 1925 – USA ▭ Falk; ThB XXXVI.

Worden, *Willard E.*, painter, photographer, * 20.11.1868 Smyrna, † 6.9.1946 Palo Alto (California) – USA ▭ Hughes.

Wordley, *William Henry*, architect, f. 1847, l. 1868 – GB ▭ DBA.

Wordtmann, *Gerhard*, goldsmith, f. 1598, † 1626 – D ▭ ThB XXXVI.

Worel, *Joseph Antoine Marie*, painter, lithographer, * about 1800 Reims, l. 1834 – F ▭ ThB XXXVI.

Worel, *Karl*, goldsmith, maker of silverwork, f. 1908 – A ▭ Neuwirth Lex. II.

Worel, *Louise*, landscape painter, genre painter, * 2.7.1882 Wien, † 30.6.1931 Wien – A ▭ Fuchs Geb. Jgg. II.

Wores, *Lucia*, painter, * San Francisco, f. 1894, l. 1906 – USA ▭ Hughes.

Wores, *Theodore*, painter, illustrator, * 1.8.1859 or 1.8.1860 San Francisco (California), † 11.9.1939 San Francisco (California) – USA ▭ Falk; Hughes; Johnson II; Samuels; ThB XXXVI.

Worian, *Peter*, silversmith, f. 1864, l. 1881 – A ▭ Neuwirth Lex. II.

Woringen, *Angelika von*, flower painter, * 1813 Ascheberg (?), † 2.3.1895 Freiburg im Breisgau – D ▭ ThB XXXVI.

Woringen, *Anna von* → **Woringen, Angelika von**

Woringen, *Friedrich von*, painter, f. 1614 – D ▭ Merlo.

Woringen, *Johann von (1562)*, minter, gold beater, f. 1562, l. 1607 – D ▭ Merlo.

Woringen, *Johann von (1617)*, painter, f. 1617 – D ▭ Merlo.

Work → **Nachtegaal,** *Clemens*

Work, *George Orkney*, figure painter, landscape painter, * about 1870, † 10.1921 Skipton (Yorkshire) – GB ▭ McEwan; ThB XXXVI.

Work, *J. Clark*, illustrator, f. 1947 – USA ▭ Falk.

Workman, *Charles*, painter, f. 9.11.1591, † 16.8.1605 – GB ▭ Apted/Hannabuss; McEwan.

Workman, *David*, painter, f. 15.6.1554, l. before 1591 – GB ▭ Apted/Hannabuss; McEwan.

Workman, *David Tice*, fresco painter, etcher, * 18.10.1884 Wahpeton (North Dakota), l. 1947 – USA ▭ Falk; ThB XXXVI.

Workman, *Emily Davis* → **Corry,** *Emily Davis*

Workman, *Evelyn Jane Lochhead*, painter, f. 1900 – GB ▭ McEwan.

Workman, *Harold*, architectural painter, watercolourist, landscape painter, marine painter, * 3.10.1897 Oldham (Manchester), † 1975 – GB ▭ Bradshaw 1931/1946; Bradshaw 1947/1962; ThB XXXVI; Vollmer V; Windsor.

Workman, *James (1587)*, painter, f. 27.1.1587, l. 1633 – GB ▭ Apted/Hannabuss; McEwan.

Workman, *James (1617)*, painter, f. 19.5.1617, l. before 1664 – GB ▭ Apted/Hannabuss; McEwan.

Workman, *Jane Service*, painter of interiors, landscape painter, * 28.10.1873 Helen's Bay (Down)(?), † 1949 – GB, IRL ▭ Snoddy.

Workman, *John*, painter, f. 1589, † 31.10.1604 – GB ▭ Apted/Hannabuss; McEwan.

Workman, *Lenni Elizabeth*, painter, * 22.6.1949 Belleville (Ontario) – CDN ▭ Ontario artists.

Workman, *Nellie B.*, painter, f. 1900 – GB ▭ McEwan.

Workman, *Robert S.*, still-life painter, f. 1886 – GB ▭ McEwan.

Workman, *Thomas*, landscape painter, portrait painter, f. 1877, l. 1895 – CDN ▭ Harper.

Works, *Donald Harper*, painter, * 4.4.1897 Huron (South Dakota), † 20.7.1949 Kentfield (California) – USA ▭ Hughes.

Works, *Katherine S.* (Falk) → **Works,** *Katherine Swan*

Works, *Katherine Swan* (Works, Katherine S.), fresco painter, printmaker, * 18.8.1904 Conshohocken (Pennsylvania) – USA ▭ Falk; Hughes.

Worlds, *Clint*, painter, * 1922 Kernville (California) – USA ▭ Samuels.

Worle, *G. R. H.*, painter, f. after 1900 – A ▭ Fuchs Maler 20.Jh. IV.

Worle, *Raimund*, painter, graphic artist, f. about 1950 – A ▭ Fuchs Maler 20.Jh. IV.

Worley, *Charles Henry*, architect, f. 1870, † 1906 – GB ▭ DBA.

Worley, *George*, lithographer, f. 1846, l. after 1860 – USA ▭ Groce/Wallace.

Worley, *Robert J.*, architect, * 1850, † before 18.4.1930 – GB ▭ DBA.

Worlíček, *J.*, painter, f. 1842 – CZ ▭ Toman II.

Worlíček, *Josef*, carver, * 26.2.1824 Hloubětín, † 27.8.1897 Prag – CZ ▭ Toman II.

Worlich, *John (1420)*, carver, f. 1420, l. 1452 – GB ▭ Harvey.

Worlich, *John (1443)*, mason, f. 1443, l. 1476 – GB ▭ Harvey.

Worlich, *John (1492)*, mason(?), f. 1492, l. 1498 – GB ▭ Harvey.

Worlich, *John (1500)*, goldsmith, † 1500 or 1506 London – GB ▭ Harvey.

Worlich, *Robert*, mason, f. 1492(?), l. 1524 – GB ▭ Harvey.

Worliche, *John* → **Worlich,** *John (1443)*

Worlička, *Jan* → **Worličzek,** *Jan*

Worlicziek, *Carl* → **Worliczek,** *Karl*

Worličzek, *Jan*, painter, f. 1840 – CZ ▭ Toman II.

Worliczek, *Karl*, goldsmith, jeweller, f. 1893, l. 1903 – A ▭ Neuwirth Lex. II.

Worlidge, *Thomas*, painter, engraver, etcher, * 1700 Peterborough (Cambridgeshire) or Peterborough (Northamptonshire), † 22.9.1766 or 23.9.1766 Hammersmith (London) – GB ▭ Bradley III; DA XXXIII; Foskett; Schidlof Frankreich; ThB XXXVI; Waterhouse 18.Jh..

Worlidge, *Thomas (Mistress)*, miniature painter, f. 1763, l. 1767 – GB ▭ Foskett.

Worlin, *Hans* → **Werl,** *Hans*

Worlitz, *Gottfried*, carver, f. 1728 – D ▭ ThB XXXVI.

Worlocks, *S.*, painter, f. 1873 – GB ▭ Johnson II; Wood.

Worlyche, *Robert* → **Worlich,** *Robert*

Worm, *Ant.*, porcelain painter(?), f. 1908 – CZ ▭ Neuwirth II.

Worm, *Caspar Julius*, goldsmith, silversmith, * about 1780 Odense, † 1857 – DK ▭ Bøje I.

Worm, *Holger* → **Worm,** *Holger Johan Emil*

Worm, *Holger Johan Emil*, master draughtsman, stage set designer, * 16.2.1901 Kopenhagen – DK, S ▭ SvKL V.

Worm, *Johannes*, painter, * about 1649, l. 1667 – NL ▭ ThB XXXVI.

Worm, *Maximilian*, architect, f. before 1926, l. before 1961 – D ▭ Vollmer V.

Worm, *Nicolaas van der* (Woorm, Nicolaas van der), painter, etcher, * before 16.3.1757 Leiden (Zuid-Holland)(?), † 12.5.1828 Leiden (Zuid-Holland) – NL ▭ Scheen II; ThB XXXVI; Waller.

Worm, *Peter Johan*, lithographer, * 1836, † 1884 – S ▭ SvKL V.

Wormal, *George*, architect, † before 28.4.1916 – GB ▭ DBA.

Wormald, *Ada S.*, painter, f. 1879 – GB ▭ Wood.

Wormald, *Fanny*, flower painter, f. 1879 – GB ▭ Pavière III.2; Wood.

Wormald, *Lizzie*, painter, f. 1865 – GB ▭ Wood.

Worman, *Eugenia A.*, painter, f. 1922 – USA ▭ Falk.

Wormbs, *Christoph* → **Worbs,** *Christoph*

Wormbs, *Rudolf*, landscape architect, graphic artist, * 7.4.1933 Regensburg – D ▭ List.

Wormleighton, *Frances* → **Wormleighton,** *Francis*

Wormleighton, *Francis*, painter, f. 1867, l. 1885 – GB ▭ Johnson II; Wood.

Wormley, *C. K.*, artist, f. 1922 – USA ▭ Dickason Cederholm.

Worms, *Anton von* (Merlo) → **Woensam,** *Anton*

Worms, *Berta Abraham*, painter, * 1868 Uckange (Lothringen), † 1937 São Paulo – BR, F ▭ EAAm III.

Worms, *Edward J.*, engraver, * New York, f. 1913 – USA, F ▭ Falk.

Worms, *Ferdinand*, marine painter, * 1859, † 9.1939 – USA ▭ Brewington; Falk.

Worms, *Gastão*, painter, * 1905 São Paulo – BR ▭ EAAm III.

Worms, *H.*, master draughtsman, steel engraver, f. 1850 – F, D ▭ ThB XXXVI.

Worms, *Hans von* (Brun IV) → **Hans von Worms (1468)**

Worms, *Jaspar von* (Houfe) → **Worms,** *Jules*

Worms, *Jules* (Worms, Jaspar von), painter, etcher, illustrator, * 16.12.1832 Paris, † 1914(?) or 1924 – F ☐ Cien años XI; Houfe; Schurr III; ThB XXXVI.

Worms, *Renée* → **Davids,** *Renée*

Worms, *Roger,* painter, * 19.6.1907 Épernay (Marne), † 1980 – F ☐ Bénézit; Vollmer V.

Worms-Godfary, *Jules,* sculptor, * Straßburg, f. before 1886, † 1898 – F ☐ Bauer/Carpentier VI; Lami 19.Jh. IV; ThB XXXVI.

Wormser, *Amy J. Klauber,* painter, * 1903 San Diego (California) – USA ☐ Hughes.

Wormser, *Ella Klauber,* painter, photographer, * 1863 Carson City (Nevada), † 1932 San Francisco – USA ☐ Hughes.

Wormser, *Eugène,* landscape painter, * 27.9.1814 Sélestat, l. 1870 – F ☐ Bauer/Carpentier VI; ThB XXXVI.

Wormser, *Henri,* painter, * 20.4.1909 Paris – F ☐ Bauer/Carpentier VI; Bénézit.

Wormser, *Jacobus,* architect, * 1878 Amsterdam (Noord-Holland), † 1935 Amersfoort (Utrecht) – NL ☐ DA XXXII.

Wornatschek, *Wilhelm* → **Warnatzek,** *Wilhelm*

Worner, *Heinz,* sculptor, * 12.12.1910 Berlin – D ☐ Vollmer V.

Wornum (Johnson II) → **Wornum,** *Catherine Agnes*

Wornum, *Catherine Agnes* (Wornum), painter, f. 1872, l. 1877 – GB ☐ Johnson II; Pavière III.2; Wood.

Wornum, *Grey,* architect, * 17.4.1888 London, † 11.6.1957 New York – GB, USA ☐ DA XXXIII.

Wornum, *Ralph Nich.* → **Wornum,** *Ralph Nicholson*

Wornum, *Ralph Nicholson* (Wornum, Ralph Nich.), portrait painter, * 29.12.1812 Thornton (Norham), † 15.12.1877 London – GB ☐ DBA.

Wornum, *Ralph Selden,* architect, * 1847, † 14.11.1910 Virginia (Kent) or North Deal (Kent) – GB ☐ DBA; ThB XXXVI.

Worobjeff, *Alexander Matwejewitsch* (ThB XXXVI) → **Vorob'ev,** *Aleksandr Matveevič*

Worobjeff, *Boris Jakowlewitsch* (Vollmer V) → **Vorob'ev,** *Boris Jakovlevič*

Worobjeff, *Maxim Nikiforowitsch* (ThB XXXVI) → **Vorob'ev,** *Maksim Nikiforovič*

Worobjeff, *Ssokrat Maximowitsch* (ThB XXXVI) → **Vorob'ev,** *Sokrat Maksimovič*

Worobjow, *Isaja Jakowlewitsch* → **Vorob'ev,** *Boris Jakovlevič*

Worobjow, *Walentin* → **Vorob'ev,** *Valentin Il'ič*

Woronichin, *Alexej Iljitsch* (ThB XXXVI) → **Voronichin,** *Aleksej Il'ič*

Woronichin, *Andrej Nikiforowitsch* (ThB XXXVI) → **Voronichin,** *Andrej Nikiforovič*

Woropay, *Vincent,* sculptor, * 1951 – GB ☐ Spalding.

Worotilkin, *Leonid Jelissejewitsch* (ThB XXXVI) → **Vorotilkin,** *Leonid Eliseevič*

Worotiloff, *Iwan* (ThB XXXVI) → **Vorotilov,** *Ivan*

Worowetz, *Stefan* → **Borovec,** *Stefan*

Worp, *Hendrik van der,* marine painter, landscape painter, master draughtsman, * 2.7.1840 Zutphen (Gelderland), † 20.12.1910 Zaandam (Noord-Holland) – NL ☐ Scheen II.

Worp, *Hermannus Wilhelm van der,* photographer, watercolourist, master draughtsman, * 8.1.1849 Zutphen (Gelderland), † 9.4.1941 – NL ☐ Scheen II.

Worp, *Willem van der,* lithographer, watercolourist, * 28.12.1803 Zutphen (Gelderland), † 29.5.1878 Warnsveld (Gelderland) – NL, B ☐ Scheen II; ThB XXXVI; Waller.

Worral, *Kate,* painter, f. 1892 – GB ☐ Wood.

Worrall, *Arthur,* architect, f. 1868 – GB ☐ DBA.

Worrall, *Charles,* artist, * 1819, l. 29.12.1863 – USA ☐ Groce/Wallace.

Worrall, *Ella* (Foskett) → **Worall,** *Ella*

Worrall, *H.,* architect, landscape painter, f. 1839, l. 1848 – GB ☐ Grant.

Worrall, *Henry,* painter, caricaturist, illustrator, * 14.4.1825 Liverpool (Merseyside), † 20.6.1902 Topeka (Kansas) – USA, GB ☐ EAAm III; Falk; Groce/Wallace; Samuels.

Worrall, *J. E.* (Wood) → **Worrall,** *Joseph E.*

Worrall, *John,* carpenter, architect, f. 1735, l. 1754 – GB ☐ Colvin.

Worrall, *Joseph E.* (Worrall, J. E.; Worrell, J. E.), painter, lithographer, * 1829 Liverpool (Merseyside), † 1913 Liverpool (Merseyside) – GB ☐ Johnson II; Wood.

Worrall, *Otwell,* master draughtsman, f. before 1769, l. 1784 – GB ☐ ThB XXXVI; Waterhouse 18.Jh..

Worrall, *Rachel,* painter, f. 1910 – USA ☐ Falk.

Worrall, *Samuel (1735/1739),* carpenter, f. 1735, l. 1739 – GB ☐ Colvin.

Worrall, *Samuel (1735/1754),* stonemason, f. 1735, l. 1754 – GB ☐ Colvin.

Worrel, *Abraham Bruinings* (Scheen II) → **VanWorrell,** *Abraham Bruiningh*

Worrell, *Abraham Bruiningh* (Waller) → **VanWorrell,** *Abraham Bruiningh*

Worrell, *Abraham Bruiningh van* (ThB XXXVI) → **VanWorrell,** *Abraham Bruiningh*

Worrell, *Charles,* marine painter, * 1819, l. 29.12.1863 – USA ☐ Brewington; EAAm III.

Worrell, *Ezekiel,* architect, f. 1760, † 1781 – USA ☐ Tatman/Moss.

Worrell, *J. E.* (Johnson II) → **Worrall,** *Joseph E.*

Worrell, *James (1731),* architect, * about 1731, † 1797 Philadelphia(?) – USA ☐ Tatman/Moss.

Worrell, *James (1808),* portrait painter, f. about 1808 – USA ☐ ThB XXXVI.

Worrell, *James (1831),* engraver, * about 1831 Philadelphia (Pennsylvania), l. 1860 – USA ☐ Groce/Wallace.

Worrell, *John,* stage set painter, f. about 1809, l. 1813 – USA ☐ Groce/Wallace.

Worrell, *Joseph,* architect, * about 1769, † 1840 – USA ☐ Tatman/Moss.

Worsall, *William de* (Harvey) → **William de Worsall**

Worsdale, *James,* portrait painter, caricaturist, * about 1692, † 11.6.1767 London – GB, IRL ☐ Strickland II; ThB XXXVI; Waterhouse 18.Jh..

Worsdall, *James* → **Worsdale,** *James*

Worsdell, *Clara J.,* flower painter, f. 1884, l. 1887 – GB ☐ Pavière III.2; Wood.

Worsdell, *Guy,* book illustrator, painter, woodcutter, * 1908, † 1978 – GB ☐ Peppin/Micklethwait.

Worseley, *John,* mason, f. 1476 – GB ☐ Harvey.

Worsey, *Thomas,* flower painter, * 1829, † 27.4.1875 Birmingham – GB ☐ Johnson II; Pavière III.1; ThB XXXVI; Wood.

Worsfold, *Emily M.,* miniature painter, f. 1900 – GB ☐ Foskett.

Worsfold, *Maud B.* (Foskett) → **Worsfold,** *Maud Beatrice*

Worsfold, *Maud Beatrice* (Worsfold, Maud B.), portrait painter, miniature painter, f. 1894, l. before 1961 – GB ☐ Foskett; Vollmer V.

Worsham, *Janet,* painter, f. 1917 – USA ☐ Falk.

Worship, artist, f. 1815, l. 1820 – USA ☐ Groce/Wallace.

Worsley, *Arthur Henry,* architect, * 1862, † 4.4.1949 – GB ☐ DBA.

Worsley, *Ch. Nath.* (Bradshaw 1893/1910) → **Worsley,** *Charles N.*

Worsley, *Charles N.* (Worsley, Charles Nathan; Worsley, Ch. Nath.), landscape painter, f. before 1886, l. 1922 – GB ☐ Bradshaw 1893/1910; Johnson II; Mallalieu; ThB XXXVI; Wood.

Worsley, *Charles Nathan* (Mallalieu; Wood) → **Worsley,** *Charles N.*

Worsley, *D. Edmund,* landscape painter, f. 1833, l. 1854 – GB ☐ Grant; Turnbull; Wood.

Worsley, *E.,* painter, f. 1830, l. 1853 – GB ☐ Johnson II; Wood.

Worsley, *E. Maria,* fruit painter, f. 1874 – GB ☐ Pavière III.2; Wood.

Worsley, *H. F.* (Worsley, Henry F.), architectural painter, landscape painter, f. about 1828, l. 1855 – GB ☐ Grant; Johnson II; Mallalieu; ThB XXXVI; Wood.

Worsley, *Henry F.* (Mallalieu; Wood) → **Worsley,** *H. F.*

Worsley, *John,* book illustrator, painter, master draughtsman, * 16.2.1919 – GB ☐ Peppin/Micklethwait; Vollmer VI.

Worsley, *R. E.,* painter, f. 1877 – GB ☐ Johnson II; Wood.

Worsley, *Reginald Edward,* architect, f. 1868 – GB ☐ DBA.

Worsley, *Thomas,* architect, * 1710, † 1778 – GB ☐ DBA.

Worst, *Edward F.,* artisan, * Lockport (Illinois), f. 1940 – USA ☐ Falk.

Worst, *Jan,* master draughtsman, painter, f. about 1645, l. 19.7.1655 – NL ☐ ThB XXXVI.

Worst, *Max,* goldsmith, * 1913 Idar-Oberstein – D ☐ Vollmer VI.

Worster, *Hans Leonhard* → **Worster,** *Leonhard (1633)*

Worster, *Leonhard (1633),* sculptor, cabinetmaker, f. 1633, † before 1636 – A ☐ ThB XXXVI.

Worswick, *Lloyd,* ceramist, * 3.5.1899 or 30.5.1899 Albany (New York), l. 1933 – USA ☐ Falk; ThB XXXVI.

Wort, *Michiel van der* → **Voort,** *Michiel van der (1704)*

Wortel, *Anna Maria,* painter, master draughtsman, * 18.10.1929 Alkmaar (Noord-Holland) – NL ☐ Scheen II.

Wortel, *Ans* → **Wortel,** *Anna Maria*

Wortel, *Cornelia Baligje,* painter, master draughtsman, artisan (?), * 23.2.1932 Krommenie (Noord-Holland) – NL ▭ Scheen II.

Wortel, *Corrie* → **Wortel,** *Cornelia Baligje*

Wortel, *Johannes Lambertus* (Wortel, John), painter, * 21.9.1941 Laren (Noord-Holland) – NL ▭ Scheen II.

Wortel, *John* (ArchAKL) → **Wortel,** *Johannes Lambertus*

Wortelmans (Maler-Familie) (DPB II) → **Oortelmans,** *Adrien*

Wortelmans (Maler-Familie) (DPB II) → **Wortelmans,** *Damiaen* (1545)

Wortelmans (Maler-Familie) (DPB II) → **Wortelmans,** *Damiaen* (1626)

Wortelmans (Maler-Familie) (DPB II) → **Wortelmans,** *Filips*

Wortelmans (Maler-Familie) (DPB II) → **Wortelmans,** *Rochus*

Wortelmans (Maler-Familie) (DPB II) → **Wortelmans,** *Willem*

Wortelmans, *Adrien* → **Oortelmans,** *Adrien*

Wortelmans, *Damiaen (1545)* (Wortelmans, Damiaen (1)), painter, f. 1534, † after 1588 or 1589 – B, NL ▭ DPB II; ThB XXXVI.

Wortelmans, *Damiaen (1626)* (Wortelmans, Damiaen (2)), painter, f. 1626 – B, NL ▭ DPB II.

Wortelmans, *Damien* → **Oortelmans,** *Damien*

Wortelmans, *Filips,* painter, f. 1625 – B ▭ DPB II.

Wortelmans, *Rochus,* painter, * Antwerpen, † 1622 – B ▭ DPB II.

Wortelmans, *Willem,* painter, * 1602 Antwerpen, † 1640 or 1641 – B ▭ DPB II.

Worth, *David G.,* miniature painter, f. 11.1826 – USA ▭ Groce/Wallace.

Worth, *Don,* photographer, * 2.6.1924 Hayes Center (Nebraska) – USA ▭ Naylor.

Worth, *John Edward,* architect, f. 1887, l. 1896 – GB ▭ DBA.

Worth, *Leslie* (Spalding) → **Worth,** *Leslie Charles*

Worth, *Leslie C.* (Bradshaw 1947/1962) → **Worth,** *Leslie Charles*

Worth, *Leslie Charles* (Worth, Leslie; Worth, Leslie C.), painter, * 1923 Bideford (Devon) – GB ▭ Bradshaw 1947/1962; Spalding; Windsor.

Worth, *May F.,* sculptor, f. 1932, † 1963 – USA ▭ Hughes.

Worth, *Samuel,* architect, * 1779, † 1870 – GB ▭ Colvin.

Worth, *Thomas (1834),* marine painter, cartoonist, caricaturist, * 12.2.1834 New York, † 29.12.1917 Staten Island (New York) – USA ▭ Brewington; EAAm III; Falk; Groce/Wallace.

Worth, *Thomas (1839),* master draughtsman, * 1839 New York, l. 1862 – USA ▭ ThB XXXVI.

Wortham, *Harry,* sculptor, ceramist, f. 1971 – USA ▭ Dickason Cederholm.

Wortham, *Henry,* ceramist, f. 1971 – USA ▭ Dickason Cederholm.

Worthington, *Beatrice Maude,* sculptor, * 1883 Wigan, l. 1915 – GB, USA ▭ Falk; ThB XXXVI.

Worthington, *G. E.* (Mistress) → **Hill,** *Pearl L.*

Worthington, *Henry,* architect, f. 1868, l. 1883 – GB ▭ DBA.

Worthington, *John Clifford,* architect, f. 1884, l. 1897 – USA ▭ Tatman/Moss.

Worthington, *John Hubert,* architect, * 1886 Alderley (Cheshire), l. 1924 – GB ▭ ThB XXXVI.

Worthington, *Mary E.,* painter, * Holyoke (Massachusetts), f. 1931 – USA ▭ Falk.

Worthington, *Nancy,* master draughtsman, graphic artist, sculptor, * 20.7.1947 Norfolk (Virginia) – USA ▭ Watson-Jones.

Worthington, *Percy Scott,* architect, * 31.1.1864 Manchester, † 15.7.1939 Manchester or Mobberley (Cheshire) – GB ▭ DBA; Gray; ThB XXXVI; Vollmer V.

Worthington, *T.,* landscape painter, f. 1800 – GB ▭ Grant.

Worthington, *T. G.,* landscape painter, f. 1795, l. 1804 – GB ▭ Waterhouse 18.Jh..

Worthington, *Thomas* (DA XXXIII; DBA; Dixon/Muthesius) → **Worthington,** *Thomas Locke* (1826)

Worthington, *Thomas Giles,* landscape painter, f. 1799 – GB ▭ Mallalieu.

Worthington, *Thomas Locke (1826)* (Worthington, Thomas), architect, painter, * 1.4.1826 or 11.4.1826 Salford, † 9.11.1909 Broomfield or Alderley (Cheshire) – GB ▭ DA XXXIII; DBA; Dixon/Muthesius; ThB XXXVI; Wood.

Worthington, *Thomas Locke (1885),* architect, f. 1885, l. 1920 – GB ▭ DBA.

Worthington, *Virginia Lewis,* painter, artisan, f. 1938 – USA ▭ Falk.

Worthington, *William Henry,* painter, reproduction engraver, * about 1790, † after 1845 London – GB ▭ Lister; ThB XXXVI.

Worthington, *William James,* architect, † 1883 – GB ▭ DBA.

Worthley, *Caroline Bonsall,* painter, artisan, * 25.12.1880 Cincinnati (Ohio), † about 1940 – USA ▭ Falk.

Worthley, *Irving T.* (Mistress) → **Worthley,** *Caroline Bonsall*

Worthy, *Francis,* artist, f. 1868, l. 1869 – CDN ▭ Harper.

Wortington Hagermann, *Olga (?)* → **Hagermann,** *Olga*

Wortley, *Archibald James Stuart,* sports painter, portrait painter, * 27.5.1849, † 11.10.1905 – GB ▭ ThB XXXVI; Wood.

Wortley, *Archie James Stuart* → **Wortley,** *Archibald James Stuart*

Wortley, *Caroline Elizabeth Mary Stuart* (Wortley, Caroline Elizabeth Mary Stuart (Lady)), etcher, * 1778, † 23.4.1856 London – GB ▭ Lister; ThB XXXVI.

Wortley, *David,* engraver, die-sinker, f. 1856, l. 1859 – USA ▭ Groce/Wallace.

Wortley, *Mary Caroline Stuart* (Wortley, Mary Stuart), portrait painter, illustrator, f. before 1875, † 18.4.1941 – GB ▭ Houfe; Wood.

Wortley, *Mary Stuart* (Houfe) → **Wortley,** *Mary Caroline Stuart*

Wortman, *Denys,* cartoonist, illustrator, * 1.5.1887 Saugerties (New York), † 20.9.1958 Martha's Vineyard (Massachusetts) (?) – USA ▭ EAAm III; Falk.

Wortman, *Joh. Hendrick Philip,* sculptor, * 1872 Den Haag, † 9.1898 Rom – NL ▭ ThB XXXVI.

Wortmann, *Anton,* painter, f. 1689, l. 1727 – D ▭ ThB XXXVI.

Wortmann, *Christian Albrecht* (Vortman, Christian-Al'bert), copper engraver, * 1680 or 1692, † 1760 or 11.1.1761 St. Petersburg – D, RUS ▭ ChudSSSR II; ThB XXXVI.

Wortmann, *F. G.* → **Wortmann,** *Christian Albrecht*

Wortmann, *Johannes,* landscape painter, * 13.11.1844 Ronsdorf, † 10.11.1920 Düsseldorf – D ▭ ThB XXXVI.

Wortmann, *Katrin,* ceramist, * 1953 Stuttgart – D ▭ WWCCA.

Wortzelius, *Johan* → **Wurtzelius,** *Johan*

Wos, *Carl* → **Woss,** *Carl*

Wos y Gil, *Celeste,* painter, f. before 1924 – DOM, RH ▭ Vollmer VI.

Wosak, *Robert,* painter, etcher, * 4.12.1876 Klosterneuburg, † 21.2.1944 Klosterneuburg – A ▭ Fuchs Maler 19.Jh. Erg.-Bd II.

Wose, *Beatrice Ely,* painter, * 8.7.1908 Syracuse (New York) – USA ▭ Falk.

Woshiz, *Janez Gregor* → **Božič,** *Janez Gregor*

Wosien, *Bernhard,* stage set designer, master draughtsman, * 1908 Passenheim (Masuren) – D ▭ Vollmer V.

Wosinsky, *Kázmér,* watercolourist, fresco painter, * 1895 Kismárton, l. 1924 – H ▭ MagyFestAdat.

Wosinszky, *József,* painter, graphic artist, * 20.8.1894 Kismárton & Kismárton, l. before 1961 – H ▭ ThB XXXVI; Vollmer V.

Woska, *Franz,* painter, restorer, * Chlumetz, f. about 1902, † 14.9.1908 Wien – A ▭ Fuchs Maler 19.Jh. Erg.-Bd II; Fuchs Maler 19.Jh. IV.

Wosmik, *Vincenz* (ThB XXXVI) → **Vošmík,** *Čeněk*

Wosnak, *Vernon,* artist, f. 1932 – USA ▭ Hughes.

Woss, *Carl,* painter, f. 1851, l. 1865 – F ▭ Audin/Vial II.

Woss y Gil, *Celeste,* painter, master draughtsman, * 1881 or 1890 Santo Domingo, † 1985 – DOM, C ▭ EAPD.

Wossenick, *J. P.* → **Vossinik,** *J. P.*

Wossidlo, *Margarete,* painter, etcher, * 9.4.1865 Malinie (Pleschen) – PL, D ▭ ThB XXXVI.

Wossinck, *J. P.* → **Vossinik,** *J. P.*

Woßner, *Johann Georg* → **Wassmer,** *Johann Georg*

Wost, *H.,* genre painter, f. about 1650 – NL ▭ ThB XXXVI.

Wost, *Tobias* → **Wolff,** *Tobias* (1561)

Wostan, sculptor, graphic artist, * 1915 Kozmin – PL, F ▭ ELU IV; Vollmer VI.

Wostrey, *Carlo* (Falk; Hughes) → **Wostry,** *Carlo*

Wostry, *Carlo* (Wostrey, Carlo), sculptor, medalist, fresco painter, etcher, woodcutter, lithographer, * 20.2.1865 Triest, † 25.12.1930 or 10.3.1943 Triest or Los Angeles (California) or Pasadena (California) – I, F, USA ▭ Comanducci V; DEB XI; Falk; Hughes; Panzetta; PittItalOttoc; Schurr III; Servolini; ThB XXXVI; Vollmer V.

Woszczanka, *Maxim* (Voščanka, Maksim Jarmolinič), copper engraver, f. 1678, † 1708 – BY, PL ▭ ChudSSSR II; KChE I; ThB XXXVI.

Woszczanka, *Wassilij* (ThB XXXVI) → **Woszczanka,** *Wasyl*

Woszczanka, *Wasyl* (Voščanka, Vasilij Maksimovič; Woszczanka, Wassilij), woodcutter, engraver, f. 1694, l. 1730 – BY, PL ⌑ ChudSSSR II; KChE I; ThB XXXVI.

Woszczyłowicz, *Paweł(?)* → **Paweł** (1684)

Wothe, *Paul*, painter, master draughtsman, illustrator, * 4.6.1859 Berlin, l. 1912 – D ⌑ Jansa; ThB XXXVI.

Wotherspoon, *George*, watercolourist, f. 1895, l. before 1982 – USA ⌑ Brewington.

Wotherspoon, *James*, painter, f. 1889, l. 1891 – GB ⌑ McEwan.

Wotherspoon, *W. W.* (ThB XXXVI) → **Wotherspoon,** *William Wallace*

Wotherspoon, *William Wallace* (Wotherspoon, W. W.), landscape painter, * 1821, † 1888 – USA ⌑ EAAm III; Groce/Wallace; ThB XXXVI.

Wothka → **Boja,** *Stanisław*

Wotka → **Baczkowski,** *Maciej*

Wotke, *Manfred*, painter, graphic artist, * 1935 Bochum – D ⌑ KüNRW I.

Wotruba, *Fritz*, sculptor, metal artist, master draughtsman, * 23.4.1907 Wien, † 28.8.1975 Wien – A, CH ⌑ ContempArtists; ELU IV; List; ThB XXXVI; Vollmer V.

Wotschak, *Hans*, locksmith, f. 1730 – D ⌑ ThB XXXVI.

Wotschkä, *Domenico* → **Boscho,** *Domenico* (1693)

Wottawa, *Babette* (Wottawa, Barbara), portrait painter, illustrator, miniature painter, f. about 1824, l. 1830 – A ⌑ Fuchs Maler 19.Jh. IV; Schidlof Frankreich; ThB XXXVI.

Wottawa, *Barbara* (Schidlof Frankreich) → **Wottawa,** *Babette*

Wottawa, *Eduard*, goldsmith, maker of silverwork, f. 1908 – A ⌑ Neuwirth Lex. II.

Wottle, *Sonja*, painter, graphic artist, * 3.2.1953 Poysdorf – A ⌑ Fuchs Maler 20.Jh. IV.

Wottling, *Èmile-Eugène*, architect, * 1846 Colmar-Haut-Rhin, l. after 1877 – F ⌑ Delaire.

Wotton, *John*, painter, † 1626 – GB ⌑ Waterhouse 16./17.Jh..

Wotton, *Thomas E.*, painter, f. 1889, l. 1890 – GB ⌑ McEwan.

Wou, *Arent van* → **Wou,** *Arnold van*

Wou, *Arnold van*, bell founder, cannon founder, * Kampen(?), f. 1504, l. 1517 – NL ⌑ ThB XXXVI.

Wou, *Claes Claesz.*, marine painter, * about 1592, † 15.5.1665 Amsterdam – NL ⌑ Bernt III; ThB XXXVI.

Wou, *Geert von* (1440) → **Wou,** *Geert van* (1440)

Wou, *Geert van* (1440) (Wou, Gerhard von), bell founder, cannon founder, * about 1440 Hintham (Herzogenbusch), † 12.1527 Kampen – NL ⌑ Rump; ThB XXXVI.

Wou, *Gerhard von* (Rump) → **Wou,** *Geert van* (1440)

Wouda, *Hendrik*, architect, * 10.5.1885 Leeuwarden, † 25.10.1946 Wassenaar – NL ⌑ DA XXXIII.

Wouda, *Jan van*, bookbinder, scribe, f. 1453, † 1491 – B, NL ⌑ ThB XXXVI.

Wouda, *Joannes de* → **Wouda,** *Jan van*

Woudanus → **Woudt,** *Jan Cornelisz. van 't*

Woude, *Adam van der*, painter, * before 7.6.1801 Amsterdam (Noord-Holland)(?), † 30.3.1877 Amsterdam (Noord-Holland) – NL ⌑ Scheen II.

Woude, *Andries van der*, woodcutter, * Amsterdam(?), f. about 1701, l. 1742 – NL ⌑ Waller.

Woude, *Cornelia Anna Margaretha van der*, watercolourist, master draughtsman, etcher, * 20.4.1936 Neede (Gelderland) – NL ⌑ Scheen II.

Woude, *Elzard van der*, painter, master draughtsman, * 10.5.1859 Wildervank (Groningen), † 14.12.1922 Den Haag (Zuid-Holland) – NL ⌑ Scheen II.

Woude, *Engelbert van der*, painter, * about 1644 Brügge, † after 1718 – B, NL ⌑ ThB XXXVI.

Woude, *Hendrik Cornelis Leonardus Jacobus van der*, painter, master draughtsman, artisan, * 11.7.1942 Amsterdam (Noord-Holland) – NL ⌑ Scheen II (Nachtr.).

Woude, *Henk van der* → **Woude,** *Hendrik Cornelis Leonardus Jacobus van der*

Woude, *James Franck Charles Sam van der*, master draughtsman, graphic artist, * 6.3.1948 Amsterdam (Noord-Holland) – NL ⌑ Scheen II (Nachtr.).

Woude, *Jan van der*, copper engraver, * Amsterdam(?), f. about 1749 – NL ⌑ ThB XXXVI; Waller.

Woude, *Jim van der* → **Woude,** *James Franck Charles Sam van der*

Woude, *Mare van der* → **Woude,** *Cornelia Anna Margaretha van der*

Wouden, *Adam van der* → **Woude,** *Adam van der*

Wouden, *Jan Claesz. van der*, painter, f. 1674, † after 1689 – NL ⌑ ThB XXXVI.

Woudenberg, *Nick* → **Woudenberg,** *Nicolaas Pieter*

Woudenberg, *Nicolaas Pieter*, painter, master draughtsman, sculptor, * 7.1.1921 Utrecht (Utrecht) – NL ⌑ Scheen II.

Woudt, *Gerrit Nicolaas* (Woudt, Gerrit Nicolaes), painter of nudes, portrait painter, still-life painter, landscape painter, watercolourist, master draughtsman, etcher, lithographer, * 20.7.1911 Zaandijk (Noord-Holland) – NL, GB ⌑ Mak van Waay; Scheen II; Vollmer V.

Woudt, *Gerrit Nicolaes* (Vollmer V) → **Woudt,** *Gerrit Nicolaas*

Woudt, *Jan Cornelisz. van 't*, painter, master draughtsman, * about 1570 Het Woud (Delft), † before 7.2.1615 Leiden – NL ⌑ ThB XXXVI.

Woughtie, *J. M.*, painter, f. 1879 – CDN ⌑ Harper.

Woulfe, *Viola G.*, miniature painter, flower painter, f. 1895, l. 1914 – GB ⌑ Foskett.

Woulpe, *Vincent*, painter, f. 1513, l. 1529 – GB ⌑ ThB XXXVI.

Woumans, *Coenrad* → **Waumans,** *Coenrad*

Woumard, *Michel* → **Voumard,** *Michel*

Wout, *Dick van 't* → **Wout,** *Dirk van 't*

Wout, *Dirk van 't*, portrait painter, landscape painter, figure painter, * 24.8.1934 Maassluis (Zuid-Holland) – NL ⌑ Scheen II.

Wout, *Rob* → **Wout,** *Robert*

Wout, *Robert*, cartoonist, * 18.7.1928 Amsterdam (Noord-Holland) – NL ⌑ Scheen II.

Wouteers, *Michaelina* → **Woutiers,** *Michaelina*

Wouter, *Bro. Hugh*, copyist, f. 1401 – NL ⌑ Bradley III.

Wouter, *Frans* → **Wouters,** *Frans*

Wouter, *Broeder Hugh* → **Wouter,** *Bro. Hugh*

Wouter Ijsbrantsz., sculptor, f. 1463 – B, NL ⌑ ThB XXXVI.

Woutermaertens, *Constant*, painter, * 4.8.1823 Kortrijk, † 22.5.1867 Kortrijk – B ⌑ DPB II.

Woutermaertens, *Edouard* (Woutermaertens, Edward), animal painter, * 15.8.1819 Kortrijk, † 30.10.1897 Kortrijk – B, NL ⌑ DPB II; ThB XXXVI.

Woutermaertens, *Edward* (DPB II) → **Woutermaertens,** *Edouard*

Wouters, *Ab* → **Wouters,** *Albertus*

Wouters, *Albertus*, sculptor, artisan, * 24.9.1918 Amsterdam (Noord-Holland) – NL ⌑ Scheen II.

Wouters, *Augustinus Jacobus Bernardus* (Wouters, Augustus Jacobus Bernardus), etcher, lithographer, painter, master draughtsman, * 20.11.1829 Utrecht (Utrecht), † 15.6.1904 Utrecht (Utrecht) – NL ⌑ Scheen II; ThB XXXVI; Waller.

Wouters, *Augustus Jacobus Bernardus* (ThB XXXVI; Waller) → **Wouters,** *Augustinus Jacobus Bernardus*

Wouters, *Charles Augustin* → **Wauters,** *Charles Augustin*

Wouters, *Clement*, marine painter, f. 1830 – B ⌑ Brewington.

Wouters, *Constant* (DPB II) → **Wauters,** *Constant*

Wouters, *Dietrich*, tapestry weaver, * Brüssel, f. 1603, l. 1604 – D, NL ⌑ ThB XXXVI.

Wouters, *Émile*, modeller, * 1854 or 1855 Belgien, l. 27.2.1890 – USA ⌑ Karel.

Wouters, *Franchine*, painter, f. 1901 – B ⌑ DPB II.

Wouters, *Franchoys* (Waterhouse ° 16./17.Jh.) → **Wouters,** *Frans*

Wouters, *Frans* (Wouters, Franchoys; Wouters, Franz), figure painter, * before 2.10.1612 or before 12.10.1612 or 1614 Lierre, † 1659 or after 1659 Antwerpen – B, GB, NL ⌑ Bernt III; DA XXXIII; DPB II; Grant; ThB XXXVI; Waterhouse 16./17.Jh..

Wouters, *Franz* (Grant) → **Wouters,** *Frans*

Wouters, *Gomar*, painter, etcher, topographer, * about 1649 or 1658(?) Antwerpen, l. 1696 – I, B ⌑ DPB II; ThB XXXVI.

Wouters, *H.*, lithographer, gem cutter, painter(?), f. 1823(?), l. 1828 – NL ⌑ Scheen II; Waller.

Wouters, *Hendrik(?)* → **Wouters,** *H.*

Wouters, *Henri*, painter, master draughtsman, etcher, lithographer, * 6.5.1866 Zwolle (Overijssel), † 21.8.1935 Den Haag (Zuid-Holland) – NL, F, B ⌑ Scheen II; ThB XXXVI; Waller.

Wouters, *Jakob* → **Vosmaer,** *Jacob*

Wouters, *Jakob* → **Walter,** *Jakob* (1608)

Wouters, *Jan* → **Woutersz,** *Jan* (1599)

Wouters, *Jan*, figure painter, * 16.11.1835 Groningen (Groningen), † after 1855 – NL ⌑ Scheen II.

Wouters, *Jan Lieven* → **Wouters,** *Lieven*

Wouters, *Jan Ludewick* (De Wouters, Jean-Louis), landscape painter, copper engraver, * 1731 Gent, † after 1787 – B, NL ⌑ DPB I; ThB XXXVI.

Wouters, *Joannes Jacobus,* wood sculptor, * 24.11.1837 's-Hertogenbosch (Noord-Brabant), † 12.9.1897 's-Hertogenbosch (Noord-Brabant) – NL ⊡ Scheen II.

Wouters, *Joseph,* faience maker (?), * Löwen, f. 1783, l. after 1800 – B, NL ⊡ ThB XXXVI.

Wouters, *Lieven,* copper engraver, f. 1769, l. about 1777 – B, NL ⊡ ThB XXXVI.

Wouters, *Marcus Hendriksz* (ThB XXXVI) → **Wouters,** *Marcus Hendriksz.*

Wouters, *Marcus Hendriksz.,* painter, f. 1631 – I, NL ⊡ ThB XXXVI.

Wouters, *Michael,* carpenter, * Brüssel (?), f. 1610 – D ⊡ ThB XXXVI.

Wouters, *Michel* → **Wauters,** *Michel*

Wouters, *Michel (1610),* architect, f. 1610 – D ⊡ Merlo.

Wouters, *Petrus Johannes Telesphorus,* painter, master draughtsman, sculptor, * 5.1.1933 Huissen (Gelderland) – NL ⊡ Scheen II.

Wouters, *Piet* → **Wouters,** *Petrus Johannes Telesphorus*

Wouters, *Pieter (1513),* wood sculptor, carver, f. 1513 – NL ⊡ ThB XXXVI.

Wouters, *Pieter (1617),* painter, * before 9.4.1617 Lier, l. 1631 – B, NL ⊡ ThB XXXVI.

Wouters, *Q.* → **Wouters,** *Gomar*

Wouters, *Rik,* figure painter, painter of interiors, sculptor, watercolourist, pastellist, etcher, master draughtsman, still-life painter, portrait painter, landscape painter, * 2.8.1882 Mechelen, † 11.7.1916 Amsterdam – B, NL ⊡ DA XXXIII; DPB II; ELU IV; Pavière III.2; ThB XXXVI; Vollmer V.

Wouters, *Thomas Wouterus,* sculptor, * 22.12.1872 Rotterdam (Zuid-Holland), † 30.11.1918 Rotterdam (Zuid-Holland) – NL ⊡ Scheen II.

Wouters, *W. H. M.* (Mak van Waay) → **Wouters,** *Wilhelmus Hendrikus Marie*

Wouters, *Wilhelmus* → **Wouters,** *Wilhelmus Hendrikus Marie*

Wouters, *Wilhelmus Hendricus Marie* (Waller) → **Wouters,** *Wilhelmus Hendrikus Marie*

Wouters, *Wilhelmus Hendrikus Marie* (Wouters, W. H. M.; Wouters, Wilhelmus Hendricus Marie; Wouters, Wilm), figure painter, flower painter, still-life painter, woodcutter, lithographer, etcher, watercolourist, master draughtsman, pastellist, * 6.2.1887 Den Haag (Zuid-Holland), † 22.2.1957 Amsterdam (Noord-Holland) – NL ⊡ Mak van Waay; Scheen II; ThB XXXVI; Vollmer V; Waller.

Wouters, *Willem (1635),* painter, f. 1635 – NL ⊡ ThB XXXVI.

Wouters, *Wilm* (Vollmer V) → **Wouters,** *Wilhelmus Hendrikus Marie*

Wouters, *Wilm H. M.* → **Wouters,** *Wilhelmus Hendrikus Marie*

Wouters, *Wilm Hendricus Marie* → **Wouters,** *Wilhelmus Hendrikus Marie*

Wouters-Lenoir, *Karel* → **Wauters,** *Charles Augustin*

Woutersen, *Elsa van* → **Doesburgh,** *Elsa*

Woutersen, *Jan* → **Woutersz,** *Jan (1599)*

Woutersen van Doesburgh, *Elsa* → **Doesburgh,** *Elsa*

Woutersen van Doesburgh, *Else Louise Harmalina* (Mak van Waay) → **Woutersen-Van Doesburgh,** *Elsa*

Woutersen-Van Doesburgh, *Elsa* (Woutersen van Doesburgh, Else Louise Harmalina), painter of interiors, etcher, portrait painter, still-life painter, miniature painter, * 7.12.1875 Amsterdam, l. before 1944 – NL ⊡ Mak van Waay; ThB XXXVI.

Woutersin, *L. J.,* painter, f. 1630 – NL ⊡ ThB XXXVI.

Woutersz, *Egbert,* painter, f. 1666 – NL ⊡ ThB XXXVI.

Woutersz, *Jan (1599)* (Woutersz., Jan), figure painter, * 1599 (?) or 1599 Amsterdam, † 2.1663 (?) or about 1663 Amsterdam – NL ⊡ Bernt III; ThB XXXVI.

Woutersz, *Jan (1655),* painter, † 1655 – NL ⊡ ThB XXXVI.

Woutersz., *Jan* (Bernt III) → **Woutersz,** *Jan (1599)*

Woutier, *Michaelina* → **Woutiers,** *Michaelina*

Woutiers, *Antoon,* painter, f. about 9.5.1690 – B, NL ⊡ ThB XXXVI.

Woutiers, *Charles* → **Wautier,** *Charles*

Woutiers, *Michaelina* (Wautier, Michaelina), painter, * Mons, f. 1643, l. 1646 – B ⊡ Bernt III; DPB II; ThB XXXVI.

Wouvere, *Henneken van* → **Wavere,** *Jan van*

Wouvere, *Jan van* → **Wavere,** *Jan van*

Wouverman, *P.* → **Wouwerman,** *Jan*

Wouvermann, *Philipp* (DA XXXIII; Rump) → **Wouwerman,** *Philips*

Wouw, *Anton van* (Berman) → **Wouw,** *Antoon van*

Wouw, *Antoon van* (Wouw, Anton van; Van Wouw, Anton), sculptor, architect, * 1862 Driebergen (Utrecht), † 1945 Pretoria – NL, ZA ⊡ Berman; Gordon-Brown; ThB XXXVI.

Wouw, *Arent van* → **Wou,** *Arnold van*

Wouw, *Arnold van* → **Wou,** *Arnold van*

Wouw, *Arnoldus van,* stucco worker, painter (?), master draughtsman, * 6.8.1834 Rotterdam (Zuid-Holland), † 20.5.1911 Rotterdam (Zuid-Holland) – NL ⊡ Scheen II.

Wouw, *Geert van* (1) → **Wou,** *Geert van* (1440)

Wouw, *Jacobus van* → **Wouw,** *Petrus Jacobus van*

Wouw, *Jan van* → **Wouw,** *Willem Johannes van*

Wouw, *Petrus Jacobus van,* engraver of maps and charts, lithographer, master draughtsman, * 7.2.1824 Amsterdam (Noord-Holland), † 28.1.1879 Den Haag (Zuid-Holland) – NL ⊡ Scheen II; Waller.

Wouw, *Willem Bastiaan van,* lithographer, master draughtsman, * 14.6.1822 or 14.7.1822 Amsterdam (Noord-Holland), † 15.1.1878 Amsterdam (Noord-Holland) – NL ⊡ Scheen II; Waller.

Wouw, *Willem Johannes van,* painter, * 30.7.1866 Den Haag (Zuid-Holland), l. 1923 – NL, B ⊡ Scheen II.

Wouwe, *Arnold van den,* sculptor, f. 1458 – B, NL ⊡ ThB XXXVI.

Wouwe, *Jan van* → **Wouda,** *Jan van*

Wouwe, *Pieter,* sculptor, f. 1653, l. 1685 – NL ⊡ ThB XXXVI.

Wouwer, *Abraham van den,* painter, f. 1622 – B, NL ⊡ ThB XXXVI.

Wouwer, *Carstiaan van de,* sculptor, * about 1564, l. 6.2.1588 – B, NL ⊡ ThB XXXVI.

Wouwer, *Jan van den,* sculptor, f. 1629 – B, NL ⊡ ThB XXXVI.

Wouwer, *Karel van de,* wood sculptor, carver, f. 1604, l. 1641 – B, NL ⊡ ThB XXXVI.

Wouwer, *Roger van de* (Van de Wouwer, Roger), painter, master draughtsman, graphic artist, * 1933 Hoboken – B ⊡ DPB II.

Wouwerman, *Jan,* etcher, landscape painter, * before 30.10.1629 Haarlem, † before 1.12.1666 or 1.12.1666 Haarlem – NL ⊡ Bernt III; ThB XXXVI; Waller.

Wouwerman, *Pauwels Joosten,* painter, * Alkmaar (?), f. 1600, † 28.9.1642 Haarlem – NL ⊡ ThB XXXVI.

Wouwerman, *Philips* (Wouvermann, Philipp), horse painter, landscape painter, genre painter, master draughtsman, * before 24.5.1619 Haarlem, † 19.5.1668 Haarlem – NL, D ⊡ Bernt III; Bernt V; DA XXXIII; ELU IV; Rump; ThB XXXVI.

Wouwerman, *Pieter (1623),* horse painter, landscape painter, * before 13.9.1623 Haarlem, † before 9.5.1682 Amsterdam – NL ⊡ Bernt III; ThB XXXVI.

Wouwermans, *Jan* → **Wouwerman,** *Jan*

Wouwermans, *Pauwels Joosten* → **Wouwerman,** *Pauwels Joosten*

Wouwermans, *Philips* → **Wouwerman,** *Philips*

Wouwermans, *Pieter* → **Wouwerman,** *Pieter (1623)*

Wovers, *Frans* → **Wouters,** *Frans*

Wovrryer, *Jan,* goldsmith, f. 1620, l. 1622 – B, NL ⊡ ThB XXXVI.

Woweer, *Johan van,* goldsmith, f. 1669 – S ⊡ ThB XXXVI.

Wowitz, *Jean-Albert* → **Vovis,** *Jean-Albert*

Wowsak, *Johann* (Vovsak, Iochann), painter, wood carver, † about 1498 – D, EW ⊡ ChudSSSR II.

Woxberg, *Arne,* painter, master draughtsman, * 24.2.1921 Hudiksvall – S ⊡ SvKL V.

Woxberg, *Isidor* → **Woxberg,** *Per Isidor*

Woxberg, *Per Isidor,* painter, master draughtsman, * 21.7.1887 Enånger, † 18.8.1954 Hudiksvall – S ⊡ SvKL V.

Woy, *Jacob de,* tapestry weaver, f. 1613 – D ⊡ ThB XXXVI.

Woy, *Leota,* painter, illustrator, * 3.7.1868 New Castle (Indiana), † 23.1.1962 Glendale (California) – USA ⊡ Falk.

Woycke, *Albert,* genre painter, portrait painter, * 1821 Danzig, † 1863 Berlin – D, PL ⊡ ThB XXXVI.

Woyen, *Hermann* → **Weyen,** *Hermann*

Woyski, *Jürgen von,* sculptor, * 1929 Stolp – D ⊡ Vollmer V; WWCCA.

Woyski, *Klaus von,* painter, graphic artist, * 1931 Stolp – D ⊡ Vollmer V.

Woyt, *Jakob,* painter, f. 1547 (?) – D, NL ⊡ ThB XXXVI.

Woyteck, *Johann,* modeller, f. about 1769, l. 1786 – PL ⊡ ThB XXXVI.

Woytek, *Alexander,* goldsmith, jeweller, f. 1919 – A ⊡ Neuwirth Lex. II.

Woytek-Mühlmann, *Leopoldine,* painter, * 15.12.1883 Brünn, † 23.1.1962 Salzburg – CZ, A ⊡ Fuchs Geb. Jgg. II.

Woytek-Mühlmann, *Poldi* → **Woytek-Mühlmann,** *Leopoldine*

Woyth, *Jakob* → **Woyt,** *Jakob*

Woyty-Wimmer, *Hubert,* copper engraver, woodcutter, advertising graphic designer, book designer, master draughtsman, * 14.10.1901 Radautz, † 1.8.1972 Wien – A ⊡ Fuchs Maler 20.Jh. IV; ThB XXXVI; Vollmer V.

Wozak, *Robert* → **Wosak,** *Robert*
Wozeika, painter, graphic artist,
* 23.6.1895 Luttenberg, † 1.12.1967
Hartberg – A ⊐ List.
Wozilka, *Anna,* painter, * 7.3.1909 Turn
(Böhmen) – D, CZ ⊐ Vollmer V.
Woźna, *Zofia,* painter, sculptor,
graphic artist, * 1911 Krakau – PL
⊐ Vollmer V.
Wraai, *Gustav,* fresco painter, f. 1913
– USA ⊐ Falk.
Wrååk, *Einar* → **Wrååk,** *Einar Viktor*
Wrååk, *Einar Viktor,* painter, master
draughtsman, graphic artist, enchaser,
* 17.9.1886 Östersund, † 24.7.1961
Lund – S ⊐ SvKL V.
Wrabec, *František* (Toman II) →
Wrabecz, *Franz*
Wrabecz, *Franz* (Wrabec, František),
fresco painter, * Böhmisch-Brod (?),
f. 1766, † 1799 Preßburg – CZ, SK
⊐ ThB XXXVI; Toman II.
Wrábel, *Sándor,* painter, * 1926 Budapest
– H ⊐ MagyFestAdat.
Wrabentz, *Franz* → **Wrabecz,** *Franz*
Wrabetz, *Anton,* portrait painter, still-life
painter, * 3.12.1876 Wien, † 22.4.1946
Wien – A ⊐ Fuchs Maler 19.Jh. IV;
ThB XXXVI; Vollmer V.
Wrage (Rump) → **Wrage,** *Hinrich*
Wrage, *Bertha,* painter, * about
1888 Gremsmühlen, l. 1923 – D
⊐ Wolff-Thomsen.
Wrage, *Claus* → **Wrage,** *Klaus*
Wrage, *Elsa,* painter, * 28.12.1886
Gremsmühlen, † 17.7.1936 Eutin – D
⊐ Wolff-Thomsen.
Wrage, *Giovanni da Anversa* (Gnoli) →
Wraghe, *Johannes*
Wrage, *Hinrich* (Wrage, Jochim Hinrich;
Wrage), landscape painter, porcelain
painter, * 12.3.1843 Hitzhusen
(Bramstedt), † 4.7.1912 Malente-
Gremsmühlen – D ⊐ Feddersen; Jansa;
Rump; ThB XXXVI; Wietek.
Wrage, *Ida,* painter, weaver, * 1.6.1885
Gremsmühlen, † 6.10.1952 Gremsmühlen
– D ⊐ Wolff-Thomsen.
Wrage, *Joachim Hinnerk* → **Wrage,**
Hinrich
Wrage, *Jochim Hinrich* (Jansa) → **Wrage,**
Hinrich
Wrage, *Klaus,* graphic artist,
painter, sculptor, * 18.4.1891
Malente-Gremsmühlen, l. 1952 –
D ⊐ Davidson II.2; Feddersen;
ThB XXXVI; Vollmer V.
Wrage, *Wilhelm,* painter, * 23.10.1861
Bramstedt (Holstein), † after 1941 – D
⊐ Feddersen; ThB XXXVI.
Wrage, *Wilhelmine* (Stahl, Wilhelmine),
painter, * 5.7.1859 Hamburg,
† 26.9.1945 Malente-Gremsmühlen –
D ⊐ Wolff-Thomsen.
Wragg, *Arthur,* book illustrator,
* 1903 Manchester – GB
⊐ Peppin/Micklethwait.
Wragg, *Eleanor T.,* miniature painter,
f. 1925 – USA ⊐ Falk.
Wragg, *Gary,* painter, * 1946 – GB
⊐ Spalding.
Wraghe, *Gillis,* wood sculptor, carver,
f. 1490, l. 1509 – B ⊐ ThB XXXVI.
Wraghe, *Hans* → **Wraghe,** *Johannes*
Wraghe, *Johannes* (Wrage, Giovanni da
Anversa), painter, f. 1571, l. 1592 – B,
I, NL ⊐ ThB XXXVI.
Wråke, *Gertrud* → **Lindquist,** *Gertrud*
Wråke, *Gertrud Linnéa* → **Lindquist,**
Gertrud

Wråke-Lindquist, *Gertrud* (Konstlex.) →
Lindquist, *Gertrud*
Wråke-Lindquist, *Gertrud Linnéa* (SvKL
V) → **Lindquist,** *Gertrud*
Wrampe, *Fritz,* animal sculptor,
* 17.1.1893 München, † 13.11.1934
or 15.11.1934 (?) München – D
⊐ Davidson I; ThB XXXVI; Vollmer V.
Wrana, *Johann,* goldsmith (?), f. 1890,
l. 1893 – A ⊐ Neuwirth Lex. II.
Wrana, *Ludwig,* jeweller, f. 1914 – A
⊐ Neuwirth Lex. II.
Wranér, *Henrik,* master draughtsman,
* 22.4.1853 Vranarp (Ö. Tommarps
socken), † 6.8.1908 Stockholm – S
⊐ SvKL V.
Wranér, *Sven* (Wranér, Sven Henrik
Alvar), architect, * 1894 Stockholm,
l. before 1974 – S ⊐ SvK; Vollmer V.
Wranér, *Sven Henrik Alvar* (SvK) →
Wranér, *Sven*
Wrangel, *Catharina Maria Gustava,*
painter, * 9.12.1832 Karlskrona,
† 24.5.1920 Växjö – S ⊐ SvKL V.
Wrangel, *Daisy von* → **Wrangel,**
Margarethe von (Baronin)
Wrangel, *Hans Jurgen* (Freiherr) →
Wrangel, *Jürgen*
Wrangel, *Isabella* (Wrangel von Brehmer,
Isabella Anna), painter, master
draughtsman, graphic artist, * 23.1.1911
Paris – S ⊐ Konstlex.; SvK; SvKL V.
Wrangel, *Jürgen* (Wrangel von Brehmer,
Hans Jurgen; Wrangel, Jurgen; Wrangel,
Jurgen (Freiherr)), fresco painter, etcher,
master draughtsman, * 29.10.1881
(Schloß) Häckeberga (Skåne) or
Häckeberga (Schonen), † 18.4.1957
Silvåkra – S, F ⊐ Konstlex.; SvK;
SvKL V; ThB XXXVI; Vollmer V.
Wrangel, *Jurgen* (Konstlex.; ThB XXXVI)
→ **Wrangel,** *Jürgen*
Wrangel, *Karin Maria Gustava* →
Wrangel, *Catharina Maria Gustava*
Wrangel, *Lily* → **Christie,** *Lily*
Wrangel, *Margarethe von* (Baronin),
ceramist, painter, artisan, * 17.1.1919
Helsingfors – SF ⊐ Hagen.
Wrangel, *Maria* (Wrangel af Sauss,
Maria) genre painter, landscape painter,
portrait painter, * 18.3.1861 Jönköping,
† 12.4.1923 Östersund – S ⊐ SvK;
SvKL V; ThB XXXVI.
Wrangel von Brehmer, *Anna,* painter,
master draughtsman, graphic artist,
* 9.6.1876 Düsseldorf, † 17.9.1941
Landskrona – S ⊐ SvKL V.
Wrangel von Brehmer, *Hans Jurgen*
(SvKL V) → **Wrangel,** *Jürgen*
Wrangel von Brehmer, *Isabella* →
Wrangel, *Isabella*
Wrampe von Brehmer, *Isabella Anna*
(SvKL V) → **Wrangel,** *Isabella*
Wrangel Brehmer, *Jürgen von* (Freiherr)
→ **Wrangel,** *Jürgen*
Wrangel von Brehmer, *Jurgen von* →
Wrangel, *Jürgen*
Wrangel af Lindeberg, *Erik,* master
draughtsman, * 9.8.1686 Stockholm,
† 16.1.1765 Stockholm – S ⊐ SvKL V.
Wrangel af Lindeberg, *Fredrika* →
Posse, *Fredrika*
Wrangel af Sauss, *Agneta* → **Wrangel af
Sauss,** *Agneta Sofia*
Wrangel af Sauss, *Agneta Sofia,* painter,
master draughtsman, * 27.4.1917
Borlunda – S ⊐ SvKL V.

Wrangel af Sauss, *Anton Magnus
Herman,* master draughtsman,
* 13.8.1857 Salsta (Tensta socken),
† 19.10.1934 Stockholm – S
⊐ SvKL V.
Wrangel af Sauss, *Carl Gustaf,* painter,
* 30.12.1842 Lungsund, † 12.11.1913
Stockholm – S ⊐ SvKL V.
Wrangel af Sauss, *Christian Anton,*
painter, * 24.7.1820 Gräve, † 19.5.1892
Borrlunda – S ⊐ SvKL V.
Wrangel af Sauss, *Christina Charlotta,*
painter, * 24.12.1787, † 7.5.1865
Stockholm – S ⊐ SvKL V.
Wrangel af Sauss, *Fredrik* → **Wrangel af
Sauss,** *Fredrik Ulrik*
Wrangel af Sauss, *Fredrik Ulrik,* painter,
master draughtsman, * 3.10.1853 Tensta,
† 14.8.1929 Versailles – S ⊐ SvKL V.
Wrangel af Sauss, *Herman* → **Wrangel
af Sauss,** *Anton Magnus Herman*
Wrangel af Sauss, *Maria* (SvKL V) →
Wrangel, *Maria*
Wrangel af Sauss, *Mauritz* → **Wrangel
af Sauss,** *Mauritz Otto*
Wrangel af Sauss, *Mauritz Otto,* master
draughtsman, * 1.3.1827 Åkerby,
† 12.5.1890 Stockholm – S ⊐ SvKL V.
Wrangell, *Egla Antonie von* (Baronesse),
landscape painter, * 14.7.1872 or
26.7.1872 Ruil, † 15.9.1967 Berlin –
D ⊐ Hagen.
Wrangell, *Helene von* (Baronesse)
(Vrangel', Elena Karlovna), animal
painter, landscape painter, * 11.6.1835
or 23.6.1837 Nowgorod, † 3.11.1906
or 16.11.1906 St. Petersburg – RUS
⊐ ChudSSSR II; Milner; ThB XXXVI.
Wrangell, *Karin Margarethe von*
(Baronesse), painter, artisan, * 12.8.1900
(Gut) Alp (Estland), † 20.6.1979
Marxzell-Schielberg – EW, D ⊐ Hagen.
Wrangell, *Nikolai von* (Baron) →
Wrangell, *Nils von* (Baron)
Wrangell, *Nils von* (Baron), portrait
painter, * 27.7.1800 Nurms (Estland),
† 11.10.1870 München – RUS, D
⊐ ThB XXXVI.
Wrangell, *Ulrik von* (Baron), graphic
artist, painter, * 7.3.1909 Weißenstein
(Estland), † 11.3.1944 Nikolaev – EW,
UA, D ⊐ Hagen.
Wrangmark, *Börje* → **Wrangmark,** *Sven
Börje*
Wrangmark, *Sven Börje,* painter,
* 20.7.1921 – S ⊐ SvKL V.
Wrankmore, *W. C.,* steel engraver,
f. 1844 – GB ⊐ Lister.
Wrann Berri, *Maria,* pastellist, * Mailand,
f. 1954 – I ⊐ DizArtItal.
Wraske, *Joh. Christian* (Wraske, Johann
Christian), painter, * 4.5.1817 Hamburg,
† 21.7.1896 Hamburg – D ⊐ Rump;
ThB XXXVI.
Wraske, *Johann Christian* (Rump) →
Wraske, *Joh. Christian*
Wrate, *Judy,* printmaker, f. 1982 – GB
⊐ McEwan.
Wrathall, *John James,* architect, f. 1890
– GB ⊐ Johnson II.
Wratislav, *František Adam z Mitrovic*
(Graf) (Toman II) → **Wratislaw,** *Franz
Adam* (Graf)
Wratislaw, *Franz Adam (Graf)* (Wratislav,
Fantišek Adam z Mitrovic (Graf)),
painter, * 27.2.1759, † 23.2.1812 or
23.2.1815 Stalecz (Böhmen) – CZ
⊐ ThB XXXVI; Toman II.
Wratislaw, *Mathilda E.,* painter, f. 1871,
l. 1884 – GB ⊐ Wood.

Wratten, *Edmund Livingstone,* architect,
* 1877, † before 19.12.1925 or 1926
– GB ⊏⊐ DBA; Gray.
Wray, portrait painter (?), f. 1650 – GB
⊏⊐ Waterhouse 16./17.Jh..
Wray, *A. W.,* master draughtsman,
illustrator, f. 1830, l. 1840 – GB
⊏⊐ Houfe.
Wray, *B.,* landscape painter, f. about
1734, † 1784 – GB ⊏⊐ Grant.
Wray, *Christopher George,* architect,
f. 1856, l. 1888 – GB ⊏⊐ DBA;
Dixon/Muthesius.
Wray, *Henry Russell,* painter, etcher,
* 3.10.1864 Philadelphia (Pennsylvania),
† 29.7.1927 – USA ⊏⊐ Falk;
ThB XXXVI.
Wray, *L.* (Wray, L. (Jun.)), painter,
f. 1875, l. 1879 – GB ⊏⊐ Johnson II;
Wood.
Wray, *Marjorie,* portrait painter,
* 22.11.1894 Cambridge, l. before 1962
– GB ⊏⊐ Vollmer VI.
Wray, *Robert Bateman,* gem cutter,
* 1715 Salisbury (Wiltshire), † 2.3.1779
– GB ⊏⊐ ThB XXXVI.
Wrba, *Georg,* sculptor, graphic artist,
* 3.1.1872 München, † 9.1.1939 Dresden
– D ⊏⊐ ELU IV; Jansa; ThB XXXVI;
Vollmer VI.
Wrba, *Max,* architect, * 30.10.1882
München, † 23.6.1924 – D
⊏⊐ ThB XXXVI.
Wrba, *Otto,* goldsmith (?), f. 1923 – A
⊏⊐ Neuwirth Lex. II.
Wreck, *Cornelius von der* → **Vanderbeck,**
Cornelius
Wreck, *Thomas* → **Wrek,** *Thomas*
Wrecores d'Anniau, goldsmith, f. 1233
– F ⊏⊐ ThB XXXVI.
Wrede, *Callu* (Wrede, Carl Henrik;
Wrede, Karl Henrik), portrait sculptor,
* 9.9.1890 Elimäki, † 30.4.1924 Helsinki
– SF ⊏⊐ Koroma; Kuvataiteilijat;
Nordström; Paischeff; ThB XXXVI;
Vollmer V.
Wrede, *Callu Henrik* → **Wrede,** *Callu*
Wrede, *Carl* → **Wrede,** *Callu*
Wrede, *Carl Henrik* (Koroma;
Kuvataiteilijat; Paischeff; ThB XXXVI)
→ **Wrede,** *Callu*
Wrede, *Caspar* → **Wrede,** *Wilhelm
Caspar Magnus August*
Wrede, *Christian,* sculptor, * 10.5.1896
Erlangen, l. before 1961 – D
⊏⊐ Vollmer V.
Wrede, *Elin* → **Wrede af Elimä,** *Elin*
Wrede, *Elin Fredrika* (Nordström) →
Wrede af Elimä, *Elin*
Wrede, *Ernst,* painter, master draughtsman,
graphic artist, sculptor, * 1907 – S
⊏⊐ SvKL V.
Wrede, *Fredrika Sofia,* painter, sculptor,
* 25.12.1862 Viborg, l. 1888 – SF
⊏⊐ Nordström.
Wrede, *Frida* → **Wrede,** *Fredrika Sofia*
Wrede, *Jutta,* sculptor, * 17.11.1917
Liegnitz – D ⊏⊐ Vollmer V.
Wrede, *Karl August,* painter, sculptor,
* 18.9.1859 Anjala, l. before 1926 – SF
⊏⊐ Nordström.
Wrede, *Karl Henrik* (Nordström) →
Wrede, *Callu*
Wrede, *Kasper* → **Wrede,** *Wilhelm
Caspar Magnus August*
Wrede, *Margarethe von* (Freiin) →
Wrangel, *Margarethe von* (Baronin)
Wrede, *Maria Elisabeth,* painter, * about
1900 Freilassing, † 1981 Boulogne – H,
P ⊏⊐ Pamplona V.

Wrede, *Maria Theresia Josefa von*
(Prinzessin), painter, * 29.10.1881
Athen, † 2.7.1966 Gmunden – GR,
A ⊏⊐ Fuchs Geb. Jgg. II.
Wrede, *Vilhelm Kasper Magnus August*
(Nordström) → **Wrede,** *Wilhelm Caspar
Magnus August*
Wrede, *Wilhelm Caspar Magnus August*
(Wrede, Vilhelm Kasper Magnus
August), portrait painter, landscape
painter, * 26.12.1856 Kaarina or
Kaarinan Rauhalinna, † 12.2.1945
Kemiö – SF ⊏⊐ Koroma; Kuvataiteilijat;
Nordström; Vollmer V.
Wrede af Elimä, *Elin* (Wrede af Elimä,
Elin Fredrika; Wrede, Elin Fredrika),
painter, graphic artist, * 28.2.1867
Rönnäs, † 19.4.1949 Helsinki – S,
SF ⊏⊐ Nordström; SvKL V.
Wrede af Elimä, *Elin Fredrika* (SvKL V)
→ **Wrede af Elimä,** *Elin*
Wrede af Elimä, *Fabian,* master
draughtsman, * before 19.11.1654
Stockholm, † 8.4.1709 Riga – S, LV
⊏⊐ SvKL V.
Wrede af Elimä, *Fabian Casimir,* master
draughtsman, * 28.1.1724 Spånga,
† 27.8.1795 Penningby (Länna socken)
– S ⊏⊐ SvKL V.
Wrede af Elimä, *Otto,* graphic artist,
* 7.3.1766 Kungslena, † 13.9.1804
Uddböö – S ⊏⊐ SvKL V.
Wreden, *Andreas,* goldsmith, f. 1759,
l. 1762 – D ⊏⊐ Merlo.
Wredow, *August,* sculptor, * 5.6.1804
Brandenburg (Havel), † 21.4.1891 Berlin
– D, I ⊏⊐ DA XXXIII; ThB XXXVI.
Wree, *Elke* (Wree-Pietzsch, Elke), painter,
* 1.6.1940 Karlsruhe or Flensburg – D
⊏⊐ Feddersen; Mülfarth; Wolff-Thomsen.
Wrée, *Jean-Bapt.* (der Ältere) → **Vré,**
Jean-Bapt. (1635)
Wree-Pietzsch, *Elke* (Wolff-Thomsen) →
Wree, *Elke*
Wreen, *Christopher* → **Wren,** *Christopher*
Wreford, *Bertram Stanley,* painter, graphic
artist, ceramist, * 3.3.1926 Bristol
(Avon) – CDN, GB ⊏⊐ Ontario artists.
Wreford, *Don,* glass artist, * 1942 London
– GB, AUS ⊏⊐ WWCGA.
Wreford, *Lorna Bentley,* artist, * 4.3.1938
Peterborough (Ontario) – CDN
⊏⊐ Ontario artists.
Wreford-Major, *W.,* painter, f. 1874
– GB ⊏⊐ Wood.
Wreim, *Halvor* → **Vreim,** *Halvor*
Wrek, *Bartholomew,* mason, f. 1368,
l. 1369 – GB ⊏⊐ Harvey.
Wrek, *Thomas,* mason, f. 1354, l. 1393
– GB ⊏⊐ Harvey.
Wren, *Christopher,* architect, architectural
draughtsman, * 20.10.1632 East Knoyle
(Wiltshire), † 25.2.1723 (Schloß)
Hampton Court – GB ⊏⊐ Colvin;
DA XXXIII; ELU IV; ThB XXXVI.
Wren, *Emma* → **Cooper,** *Emma*
Wren, *Inigo,* goldsmith, f. 1777, l. 1791
– GB ⊏⊐ ThB XXXVI.
Wren, *John* → **Wren,** *Inigo*
Wren, *John C.,* watercolourist, f. 1874,
l. 1883 – GB ⊏⊐ Johnson II; Wood.
Wren, *Louisa,* miniature painter, f. 1882,
l. 1908 – GB ⊏⊐ Foskett; Wood.
Wrenby, *Bo* → **Wrenby,** *Bo Gösta*
Wrenby, *Bo Gösta,* sculptor, master
draughtsman, * 28.3.1933 Örebro – S
⊏⊐ SvKL V.
Wrench, *Arthur Edwin,* engraver, f. 1923
– GB ⊏⊐ McEwan.

Wrench, *Mary* (Wrench, Polly), miniature
painter, * Eastern Shore (Maryland),
f. 1772 – USA ⊏⊐ Groce/Wallace;
ThB XXXVI.
Wrench, *Polly* (Groce/Wallace) →
Wrench, *Mary*
Wrenk, *Franz,* copper engraver,
* 5.9.1766 Strathani (Kärnten),
† 1.2.1830 Wien – A ⊏⊐ ThB XXXVI.
Wrenk, *Thomas* → **Wrek,** *Thomas*
Wrenn, *Charles Lewis,* portrait painter,
illustrator, * 18.9.1880 Cincinnati (Ohio),
l. 1933 – USA ⊏⊐ Falk; ThB XXXVI.
Wrenn, *Elizabeth,* sculptor, * 8.12.1892
Newburgh (New York), l. before 1961
– USA ⊏⊐ Vollmer V.
Wrenn, *Elizabeth Jencks,* sculptor,
* 8.12.1892 Newburgh (New York),
l. 1940 – USA ⊏⊐ Falk.
Wrenn, *Harold* → **Wrenn,** *Harold Holmes*
Wrenn, *Harold Holmes* (Wrenn, Harold),
architect, painter, master draughtsman,
* 27.4.1887 Norfolk (Virginia), l. 1947 –
USA ⊏⊐ EAAm III; Falk; ThB XXXVI.
Wrenshall, *Annie S.,* master draughtsman,
pastellist, f. 1893 – CDN ⊏⊐ Harper.
Wrenshall, *Charles E.,* painter, f. 1893
– CDN ⊏⊐ Harper.
Wrenshall, *Edith W.,* designer, f. 1893
– CDN ⊏⊐ Harper.
Wrenshall, *Hattie E.,* master draughtsman,
f. 1893 – CDN ⊏⊐ Harper.
Wrentz, *George (1941)* (Wrentz, George
(3)), painter, graphic artist, architect,
* 1941 Valdosta (Georgia) – USA
⊏⊐ Dickason Cederholm.
Wrete, *Marianne* → **Wrete,** *Sigrid
Marianne*
Wrete, *Sigrid Marianne,* painter, master
draughtsman, * 21.8.1924 Uppsala – S
⊏⊐ SvKL V.
Wretelius, *Hans* → **Wretelius,** *Johan*
Wretelius, *Johan,* painter, * 30.4.1710
Mörlunda, l. 1723 (?) – S ⊏⊐ SvKL V.
Wretling, *David* (Wretling, David Otto),
figure sculptor, portrait sculptor,
* 18.12.1901 Umeå, † 1986 – S
⊏⊐ Konstlex.; SvK; SvKL V; Vollmer V.
Wretling, *David Otto* (SvKL V) →
Wretling, *David*
Wretling, *Otto,* artisan, painter, * 1876,
l. 1966 – S ⊏⊐ SvKL V.
Wretling, *Stig* (Wretling, Stig Otto),
painter, * 22.7.1911 Umeå, † 1973 – S
⊏⊐ Konstlex.; SvK; SvKL V; Vollmer V.
Wretling, *Stig Otto* (SvKL V) →
Wretling, *Stig*
Wretmark, *Gustaf Victor,* painter, * 1789,
† 17.7.1832 Stockholm – S ⊏⊐ SvKL V.
Wrey, *B.* (?) → **Wray,** *B.*
Wrezl, *Georg,* painter, f. 1610, l. 1650
– SLO ⊏⊐ ThB XXXVI.
Wrigge, *Hans,* armourer, f. 1585, l. 1609
– D ⊏⊐ Focke.
Wrigge, *Johan* → **Wrigge,** *Hans*
Wriggers, *Adolf,* landscape painter,
marine painter, watercolourist, etcher,
* 27.4.1896 Hamburg, l. before 1961
– D ⊏⊐ ThB XXXVI; Vollmer V.
Wrigglesworth, *Edwin,* artisan, master
draughtsman, etcher, * 1.3.1898
Great Grimsby, l. before 1961 – GB
⊏⊐ ThB XXXVI; Vollmer V.
Wright (1680), sculptor, f. 1680 – GB
⊏⊐ Gunnis.
Wright (1772), landscape painter, f. 1772,
l. 1773 – GB ⊏⊐ Grant.
Wright (1829) (Wright (Mistress)),
landscape painter, f. 1829 – GB
⊏⊐ Grant.

Wright (1834), painter, f. 1834 – GB ▭ Johnson II.

Wright (1837), topographer, master draughtsman, f. 1837 – GB, CDN ▭ Grant; Harper.

Wright (1860 Porträtist), portrait painter, f. before 1860 – USA ▭ Groce/Wallace.

Wright (1860 Tischler), cabinetmaker, f. about 1860 – GB ▭ ThB XXXVI.

Wright (Mistress) (1831) (Schidlof Frankreich) → **Wright, E. M.**

Wright, A., steel engraver, f. 1820, l. 1839 – GB ▭ Lister.

Wright, A. B. (Hughes) → **Wright, Alma Brockerman**

Wright, A. B., painter, f. before 1928 – USA ▭ Hughes.

Wright, Alan, book illustrator, painter, * 1864, † 1927 – GB ▭ Houfe; Johnson II; Peppin/Micklethwait; ThB XXXVI; Wood.

Wright, Alan James, painter, f. 1966 – GB ▭ McEwan.

Wright, Albert, porcelain artist, f. 1870, l. 1906 – GB ▭ Neuwirth II.

Wright, Alice M., painter, f. 1892, l. 1893 – GB ▭ Johnson II; Wood.

Wright, Alice Maud, illustrator, miniature painter, * Hoxton (London), f. before 1934, l. before 1961 – GB ▭ Vollmer V.

Wright, Alice Morgan, sculptor, * 10.10.1881 Albany (New York), l. 1947 – USA ▭ Falk; ThB XXXVI.

Wright, Alma Brockerman (Wright, A. B.), landscape painter, portrait painter, * 22.11.1875 Salt Lake City (Utah), † 1952 Le Bugue (Dordogne) – USA, F ▭ Falk; Hughes; Samuels; ThB XXXVI.

Wright, Almira Kidder, silk painter, f. 1801 – USA ▭ Groce/Wallace.

Wright, Alvoni R. → **Allen, Alvoni R.** (Mistress)

Wright, Ambrose, engraver, * about 1838 Connecticut, l. 6.1860 – USA ▭ Groce/Wallace.

Wright, Andrew, painter, f. 19.6.1532, † before 29.5.1543 London – GB ▭ DA XXXIII; ThB XXXVI; Waterhouse 16./17.Jh..

Wright, Angie Weaver, portrait painter, designer, decorator, * 12.2.1890 Leesburg (Ohio), l. 1940 – USA ▭ Falk.

Wright, Anne, still-life painter, f. 1984 – GB ▭ McEwan.

Wright, Arthur, bird painter, porcelain painter, gilder, landscape painter, f. 1871, l. after 1900 – GB ▭ Neuwirth II.

Wright, Arthur H. → **Wright, Arthur**

Wright, Austin, sculptor, * 1911 Chester – GB ▭ Spalding.

Wright, Benjamin, copper engraver, engraver of maps and charts, * about 1575 or 1576 London, l. 1620 – GB, NL, I ▭ ThB XXXVI; Waller.

Wright, Bernard, painter, sculptor, * 1938 Pittsburgh (Pennsylvania) – USA ▭ Dickason Cederholm.

Wright, Bertha Eugenie Stevens, painter, * Astoria (New York), f. 1940 – USA ▭ Falk.

Wright, Bill, painter, * 1.9.1931 Glasgow (Strathclyde) – GB ▭ McEwan.

Wright, Brian, painter, * 1937 London – GB ▭ Spalding.

Wright, C., painter, f. 1853, l. 1871 – GB ▭ Johnson II; Wood.

Wright, C. F., marine painter, f. 1885, l. before 1982 – USA ▭ Brewington.

Wright, C. M., painter, f. 1888 – GB ▭ Johnson II.

Wright, C. W., graphic artist, f. 1868, l. 1870 – CDN ▭ Harper.

Wright, Carrie E., painter, f. 1885, l. 1887 – GB ▭ Johnson II.

Wright, Catharine (Wright, Catharine Wharton Morris; Wright, Catherine Morris), painter, * 26.1.1899 Philadelphia, l. before 1961 – USA ▭ Falk; ThB XXXVI; Vollmer V.

Wright, Catharine Wharton Morris (Falk) → **Wright, Catharine**

Wright, Catherine M. → **Wood, Catherine M.**

Wright, Catherine Morris (ThB XXXVI) → **Wright, Catharine**

Wright, Cathleen Honoria Moncrieff, sculptor, f. 1913 – GB ▭ McEwan.

Wright, Charles (1757) (Wright, Charles), goldsmith, f. 1757, l. 1777 – GB ▭ ThB XXXVI.

Wright, Charles (1931), painter, * 1931 Hull – GB ▭ Spalding.

Wright, Charles (1979), painter, f. 1979 – GB ▭ McEwan.

Wright, Charles Cushing (Wright, Charles Cushing & Cushhing-Wright, Charles), copper engraver, medalist, * 1.5.1796 Damariscotta (Maine), † 7.6.1854 or 7.6.1857 New York – USA ▭ Groce/Wallace; ThB VIII; ThB XXXVI.

Wright, Charles Cushing (Mistress), still-life painter, portrait painter, * 5.12.1805 Charleston (South Carolina), † 15.5.1869 New York – USA ▭ Groce/Wallace.

Wright, Charles H., painter, illustrator, * 20.11.1870 Knightstown (Indiana), l. 1925 – USA ▭ Falk; ThB XXXVI.

Wright, Charles Lennox, painter, illustrator, * 28.5.1876 Boston (Massachusetts), l. 1925 – USA ▭ Falk; ThB XXXVI.

Wright, Charles Washington, medalist, wood engraver, engraver, * 18.3.1824 Washington, † 29.10.1869 New York – USA ▭ Groce/Wallace.

Wright, Chauncy, wood engraver, * about 1834 Connecticut, l. 1860 – USA ▭ Groce/Wallace.

Wright, Chester, illustrator, f. 1919 – USA ▭ Falk.

Wright, Christina, painter, * 1886, † 17.4.1917 – USA ▭ Falk.

Wright, D., painter, f. 1863, l. 1864 – GB ▭ Johnson II.

Wright, David (1865), artist, f. 1865, l. 1866 – CDN ▭ Harper.

Wright, David (1911), painter, f. 1911 – GB ▭ McEwan.

Wright, David (1948), glass artist, * 1948 Melbourne (Victoria) – AUS ▭ DA XXXIII; WWCGA.

Wright, David Thomas, painter, * 26.11.1947 Coventry (Warwickshire) – CDN, GB ▭ Ontario artists.

Wright, Dmitri, painter, * 17.10.1948 Newark (New Jersey) – USA ▭ Dickason Cederholm.

Wright, Donald B., artisan, * 1930 – USA ▭ Vollmer VI.

Wright, Dorothy → **Liebes, Dorothy**

Wright, E., landscape painter, f. 1885, l. 1900 – GB ▭ McEwan.

Wright, E. Hilda, genre painter, portrait painter, landscape painter, f. before 1911, l. before 1961 – GB ▭ Vollmer V.

Wright, E. M. (Wright, E. M. (Mistress); Wright (Mistress) (1831)), miniature painter, f. 1831, l. 1832 – GB ▭ Foskett; Schidlof Frankreich.

Wright, Earnest M., painter, f. 1932 – USA ▭ Hughes.

Wright, Edith, miniature painter, f. 1905 – GB ▭ Foskett.

Wright, Edmund William, architect, * 1822 London, † 5.8.1886 Adelaide (South Australia) – GB, AUS, CDN ▭ DA XXXIII.

Wright, Edna D., painter, f. 1936 – USA ▭ Falk.

Wright, Edward (1730), portrait painter, copyist, f. 1730 – GB ▭ Waterhouse 18.Jh..

Wright, Edward (1753), landscape painter, marine painter, * about 1753, † about 1773 or after 1782 London – GB ▭ Grant; ThB XXXVI; Waterhouse 18.Jh..

Wright, Edward (1835), wood engraver, f. 1835, l. 1853 – USA ▭ Groce/Wallace.

Wright, Edward (1883), painter, f. 1883 – GB ▭ Johnson II.

Wright, Edward (1912), painter, typographer, master draughtsman, collagist, * 16.7.1912 Liverpool – GB ▭ Spalding; Vollmer VI.

Wright, Edward Harland, portrait painter, f. 1850 – USA ▭ Groce/Wallace.

Wright, Edward W. C., master draughtsman, f. before 10.4.1852 – ZA ▭ Gordon-Brown.

Wright, Edwin, glass painter, master draughtsman, * 17.7.1888 Farnworth (Lancashire), l. before 1962 – GB ▭ Vollmer VI.

Wright, Eliza, flower painter, f. 1810, l. 1813 – GB ▭ Pavière III.1.

Wright, Elizabeth (1750) (Wright, Elizabeth), landscape painter, still-life painter, wax sculptor, * 1750 or 1753 Bordentown (New Jersey), † London, l. 1776 – GB, USA ▭ Groce/Wallace.

Wright, Elizabeth (1751) (Wright, Elizabeth), landscape painter, still-life painter, * 21.3.1751 Liverpool, † London, l. 1783 – GB ▭ Grant; Waterhouse 18.Jh..

Wright, Elizabeth (1825), landscape painter, f. 1825, l. 1830 – GB ▭ Grant; Johnson II.

Wright, Elsie, painter, f. 1940 (?) – GB ▭ McEwan.

Wright, Elsie M., painter, f. 1893 – GB ▭ McEwan.

Wright, Elva M., painter, * 19.3.1886 New Haven (Connecticut), l. 1947 – USA ▭ Falk.

Wright, Emma R., painter, f. 1925 – USA ▭ Falk.

Wright, Estella V., sculptor, f. 1971 – USA ▭ Dickason Cederholm.

Wright, Ethel, portrait painter, miniature painter, flower painter, genre painter, * London, f. before 1887, l. 1915 – GB ▭ Bradshaw 1911/1930; Foskett; Johnson II; Pavière III.2; ThB XXXVI.

Wright, Eveleen, engraver, f. 1987 – GB ▭ McEwan.

Wright, F. E., portrait painter, * 1849 South Weymouth (Massachusetts) – USA ▭ Falk; ThB XXXVI.

Wright, F. Harriman, painter, f. 1924 – USA ▭ Falk.

Wright, F. P., fruit painter, f. 1877, l. 1883 – GB ▭ Johnson II; Pavière III.2.

Wright, *F. T.* (Wright, T. T.), landscape painter, f. 1825, l. 1830 – GB ☐ Grant; Johnson II.

Wright, *Fanny Amelia* → **Bayfield,** *Fanny Amelia*

Wright, *Ferdinand von,* animal painter, landscape painter, master draughtsman, portrait painter, * 19.3.1822 Haminanlahti (Kuopio), † 31.7.1906 Haminanlahti (Kuopio) – SF, S ☐ DA XXXIII; Koroma; Kuvataiteilijat; Nordström; Paischeff; SvKL V; ThB XXXVI.

Wright, *Frances Pepper,* painter, graphic artist, * 2.7.1917 Philadelphia (Pennsylvania) – USA ☐ Falk.

Wright, *Frank (1905),* landscape painter, marine painter, * Nottingham, f. before 1905 – NZ ☐ ThB XXXVI.

Wright, *Frank (1905/1911),* landscape painter, f. 1905 – GB ☐ Houfe.

Wright, *Frank Arnold,* sculptor, * 17.5.1874 London – GB ☐ ThB XXXVI.

Wright, *Frank Ayres,* architect, * 1854 Liberty (New York), † 1949 – USA ☐ EAAm III.

Wright, *Frank Lloyd,* architect, designer, * 8.6.1868 or 8.6.1867 or 8.6.1869 Richland Center (Wisconsin), † 9.4.1959 – USA ☐ DA XXXIII; EAAm III; ELU IV; Falk; ThB XXXVI; Vollmer V; Vollmer VI.

Wright, *Fred W.,* portrait painter, * 12.10.1880 Crawfordsville (Indiana), l. before 1961 – USA ☐ Falk; Vollmer V.

Wright, *Fred W. (1854),* master draughtsman, f. 1854, l. 1858 – CDN ☐ Harper.

Wright, *Fred W. (1893),* designer, f. 1854 – CDN ☐ Harper.

Wright, *Fred W. (Mistress),* animal painter, f. 1854 – CDN ☐ Harper.

Wright, *Fredda Burwell,* painter, sculptor, * 11.6.1904 Orleans (Nebraska) – USA ☐ Falk.

Wright, *Frederick William,* painter, etcher, artisan, * 28.3.1867 Napanee (Ontario), † 13.1.1946 Freeport (New York) (?) – USA, CDN ☐ Falk.

Wright, *G.,* landscape painter, f. 1866 – GB ☐ McEwan.

Wright, *G. Rutherford,* painter, f. 1920 – GB ☐ McEwan.

Wright, *Georg Jonas von,* miniature painter, * 27.3.1754 Tammela (Finnland), † 3.11.1800 (Gut) Näs (Dalarna) – S ☐ SvKL V; ThB XXXVI.

Wright, *George (1796),* porcelain painter, gilder, * about 1796, l. 1841 – GB ☐ Neuwirth II.

Wright, *George (1833),* miniature painter, f. about 1833 – GB ☐ Foskett.

Wright, *George (1854),* portrait painter, f. 1854, l. 1860 – USA ☐ Groce/Wallace.

Wright, *George (1860),* sports painter, * 1860 Leeds (West Yorkshire), † 1942 Seaford (East Sussex) – GB ☐ McEwan; Turnbull.

Wright, *George (1965),* sculptor, f. 1965 – USA ☐ Dickason Cederholm.

Wright, *George Frederick,* portrait painter, * 19.12.1828 Washington (Connecticut), † 28.1.1881 Hartford (Connecticut) – USA ☐ EAAm III; ThB XXXVI.

Wright, *George Gibson Neill,* landscape painter, f. 1956 – GB ☐ McEwan.

Wright, *George H.* (ThB XXXVI) → **Wright,** *George Hand*

Wright, *George H. B.,* landscape painter, f. 1936 – GB ☐ McEwan.

Wright, *George Hand* (Wright, George H.), illustrator, portrait painter, pastellist, master draughtsman, etcher, * 6.8.1872 Fox Chase (Pennsylvania), † 14.3.1951 New York (?) – USA ☐ EAAm III; Falk; ThB XXXVI; Vollmer V.

Wright, *Gérald,* architect, * 1878 Hamilton (Kanada), l. 1904 – F, CDN ☐ Delaire.

Wright, *Gerald D.,* artisan, f. 1932 – USA ☐ Hughes.

Wright, *Gerry,* painter, * 1931 Maidstone (Kent) – GB ☐ Spalding.

Wright, *Gilbert S.,* figure painter, f. 1900 – GB ☐ Houfe.

Wright, *Gladys Yoakum,* painter, f. 1919 – USA ☐ Falk.

Wright, *Grace Latimer,* painter, f. 1915 – USA ☐ Falk.

Wright, *Graham,* sculptor, * 2.1.1950 Rochford (Essex) – CDN, GB ☐ Ontario artists.

Wright, *Grant,* painter, illustrator, * 1.9.1865 Decatur (Michigan), † 20.10.1935 Weehawken (New Jersey) – USA ☐ Falk.

Wright, *Gruff le,* carpenter, f. 1408 – GB ☐ Harvey.

Wright, *Gruffyd le* → **Wright,** *Gruff le*

Wright, *H.,* painter, f. 1819, l. 1821 – GB ☐ Grant.

Wright, *H. B.,* painter, f. 1908 – USA ☐ Falk.

Wright, *H. Boardman,* etcher, * 1880, † 1917 – GB ☐ Lister.

Wright, *H. C. Seppings* (Johnson II) → **Wright,** *Henry Charles Seppings*

Wright, *H. Cook,* painter, f. 1917 – GB ☐ McEwan.

Wright, *H. Guthrie,* landscape painter, f. 1866, l. 1867 – GB ☐ McEwan.

Wright, *H. Pooley,* miniature painter, f. 1645, l. 1646 – GB ☐ Foskett; ThB XXXVI.

Wright, *H. W.,* painter, f. 1867 – GB ☐ Johnson II.

Wright, *Hans Bech,* architect, * 29.12.1854 Helsingør, † 3.12.1925 Jægersborg (Kopenhagen) – DK ☐ ThB XXXVI.

Wright, *Hariett Elizabeth* → **Howley,** *Harriet Elizabeth*

Wright, *Harry M.,* architect, f. 1889, l. 1911 – USA ☐ Tatman/Moss.

Wright, *Hattie Leonard,* portrait painter, * about 1860, l. 1930 – USA ☐ Hughes.

Wright, *Helen B.,* miniature painter, etcher, master draughtsman, engraver, f. 1903 – GB ☐ Foskett.

Wright, *Helena A.,* bird painter, f. 1883 – GB ☐ Johnson II; Lewis; Pavière III.2.

Wright, *Henry,* watercolourist, f. 1819, l. 1821 – GB ☐ Mallalieu.

Wright, *Henry Charles Seppings* (Wright, H. C. Seppings), marine painter, * 1849 or 1850, † 7.2.1937 Bosham (Sussex) – GB ☐ Gordon-Brown; Houfe; Johnson II; Samuels.

Wright, *Henry John,* architect, * 1849, † 1924 – GB ☐ Brown/Haward/Kindred; DBA.

Wright, *Henry Troubridge,* architect, f. 1830, l. 1848 – GB ☐ DBA.

Wright, *Herbert Alfred,* architect, * 1872 Wolverhampton (West Midlands), † 1951 – GB ☐ Brown/Haward/Kindred.

Wright, *Horace,* watercolourist, master draughtsman, * 21.4.1888 Stamford (Lincolnshire), l. before 1962 – GB ☐ Vollmer VI.

Wright, *Inigo* → **Wright,** *John* (1745)

Wright, *Isabel,* painter, * 1880 Renfrew (Strathclyde), † 1958 – GB ☐ McEwan.

Wright, *Isabella M.,* painter, f. 1864, l. 1871 – GB ☐ McEwan.

Wright, *J. (1782),* painter, f. 1782, l. 1791 – GB ☐ Grant; Waterhouse 18.Jh..

Wright, *J. (1809),* painter, f. 1809, l. 1832 – GB ☐ Grant.

Wright, *J. (1831),* landscape painter, f. 1831, l. 1832 – GB ☐ Grant; Johnson II.

Wright, *J. (1868),* architect, f. 1868 – GB ☐ DBA.

Wright, *J. (1870),* watercolourist, f. 1870, l. 1875 – GB ☐ Johnson II; Wood.

Wright, *J. A.,* steel engraver, f. 1847, l. 1884 – GB ☐ Lister.

Wright, *J. Dunbar,* painter, * 1862, † 5.10.1917 Port Jervis (New York) – USA ☐ Hughes.

Wright, *J. H. (1800),* aquatintist, painter, f. 1800, l. 1818 – GB ☐ Grant; Lister; ThB XXXVI.

Wright, *J. H. (1813)* (Brewington) → **Wright,** *James Henry*

Wright, *J. M.* (Johnson II) → **Wright,** *John Massey*

Wright, *J. T. (1877),* ornamental draughtsman, f. 1877, l. 1878 – CDN ☐ Harper.

Wright, *J. T. (1895),* architect, f. before 1895 – GB ☐ Brown/Haward/Kindred.

Wright, *James (1853),* engraver, f. 1853, l. 1859 – USA ☐ Groce/Wallace.

Wright, *James (1885),* painter, * about 1885 Ayr (Strathclyde), † 1947 – GB ☐ McEwan.

Wright, *James (1917),* painter, f. 1917 – USA ☐ Falk.

Wright, *James Cornwall,* architect, f. 1868, l. 1900 – GB ☐ DBA.

Wright, *James Coupar* (McEwan) → **Wright,** *James Couper*

Wright, *James Couper* (Wright, James Coupar), painter, designer, * 21.3.1906 Kirkwall or Orkney, † 1968 or 25.12.1969 Los Angeles (California) – GB, USA ☐ Falk; Hughes; McEwan; Vollmer V.

Wright, *James D.,* portrait painter, f. 1857, l. 1868 – USA ☐ Groce/Wallace.

Wright, *James Henry* (Wright, J. H. (1813)), portrait painter, marine painter, landscape painter, still-life painter, * 1813, † 1883 Brooklyn (New York) – USA ☐ Brewington; EAAm III; Groce/Wallace; ThB XXXVI.

Wright, *Jane Elizabeth MacKay,* video artist, photographer, * 23.6.1943 Montreal (Quebec) – CDN ☐ Ontario artists.

Wright, *Jefferson,* portrait painter, * 1798, † 1846 – USA ☐ EAAm III; Groce/Wallace.

Wright, *Jennie E.,* painter, f. 1904 – USA ☐ Falk.

Wright, *Jeremiah,* painter, f. 1667, l. 1685 – GB ☐ McEwan.

Wright, *Joan,* painter, * 1911 Pretoria – ZA ☐ Berman.

Wright, *John (1478),* mason, f. 1478, l. 1480 – GB ☐ Harvey.

Wright, *John (1484),* carpenter, f. 28.7.1484 – GB ☐ Harvey.

Wright, *John (1508)*, mason, f. 1508, † 1549 – GB ⌑ Harvey.

Wright, *John (1745)*, portrait painter, miniature painter, copper engraver, * about 1745 London, † 1820 London – GB ⌑ Foskett; Lister; Schidlof Frankreich; ThB XXXVI.

Wright, *John (1802)* (Wright, John (Mistress)), miniature painter, † 1802 – GB ⌑ Foskett.

Wright, *John (1818)*, engraver, * about 1818 New York State, l. 1860 – USA ⌑ Groce/Wallace.

Wright, *John (1857)*, etcher, watercolourist, landscape painter, woodcutter, * 1857 Harrogate (North Yorkshire), † 15.12.1933 Brasted (Kent) – GB ⌑ Lister; Mallalieu; ThB XXXVI; Wood.

Wright, *John (1863)*, figure painter, still-life painter, f. 1863, l. 1865 – GB ⌑ McEwan.

Wright, *John (1927)*, painter, f. 1927 – USA, GB ⌑ Falk.

Wright, *John (1931)*, painter, * 1931 London – GB ⌑ Spalding.

Wright, *John (1932)*, painter, * 1932 – GB ⌑ Spalding.

Wright, *John Allen*, marine painter, f. 1813 – GB ⌑ Brewington.

Wright, *John Buckland* (Peppin/Micklethwait; Spalding) → **Buckland-Wright,** *John*

Wright, *John Carl*, landscape painter, portrait painter, * 1802 Hamburg-Altona, † 1876 Hamburg-Altona – D ⌑ ThB XXXVI.

Wright, *John Green*, architect, f. 1868 – GB ⌑ DBA.

Wright, *John Lloyd (1892)*, architect, designer, * 12.12.1892 Oak Park (Illinois), † 20.12.1972 San Diego (California) – USA ⌑ DA XXXIII.

Wright, *John Masey* (Mallalieu; ThB XXXVI) → **Wright,** *John Massey*

Wright, *John Masey* → **Wright,** *John Michael* (1617)

Wright, *John Massey* (Wright, John Masey; Wright, J. M.), painter, illustrator, * 14.10.1777 London or Pentonville (London), † 13.5.1866 London – GB, I ⌑ Houfe; Johnson II; Mallalieu; ThB XXXVI; Wood.

Wright, *John Michael* → **Wright,** *John Massey*

Wright, *John Michael (1617)* (Wright, Michael; Wright, John Michael (1)), portrait painter, miniature painter (?), * before 25.5.1617 or about 1623 or 1625 London, † before 1.8.1694 or 1700 London – GB, I ⌑ Apted/Hannabuss; DA XXXIII; McEwan; Strickland II; ThB XXXVI; Waterhouse 16./17.Jh..

Wright, *John R.*, artisan, f. 1932 – USA ⌑ Hughes.

Wright, *John W. (Mistress)* → **Wright,** *Louise Wood*

Wright, *John William*, figure painter, watercolourist, portrait painter, miniature painter, * 1802 or 1805 London, † 14.1.1848 London – GB ⌑ Foskett; Houfe; Johnson II; Mallalieu; Schidlof Frankreich; ThB XXXVI; Wood.

Wright, *Joseph (1734)* (Wright of Derby, Joseph; Wright, Joseph), portrait painter, * 3.9.1734 Derby (Derbyshire), † 29.8.1797 Derby (Derbyshire) – GB ⌑ DA XXXIII; ELU IV; Grant; Mallalieu; ThB XXXVI; Waterhouse 18.Jh..

Wright, *Joseph (1756)*, portrait painter, wax sculptor, modeller, stamp carver, etcher, medalist, * 16.7.1756 Bordentown, † 13.9.1793 Philadelphia (Pennsylvania) – USA, GB ⌑ DA XXXIII; EAAm III; Groce/Wallace; ThB XXXVI; Waterhouse 18.Jh..

Wright, *Joseph Michael* → **Wright,** *John Michael* (1617)

Wright, *Josephine M.*, miniature painter, f. 1925 – USA ⌑ Hughes.

Wright, *Jud*, cartoonist, artisan, f. 1918 – USA ⌑ Falk; Hughes.

Wright, *Julian C.*, painter, f. 1931 – USA ⌑ Hughes.

Wright, *Kenneth*, artisan, f. 1920 – USA ⌑ Hughes.

Wright, *Lawrence*, carpenter, f. 1354, l. 1380 – GB ⌑ Harvey.

Wright, *Lawrence W. (Mistress)* → **Wright,** *Bertha Eugenie Stevens*

Wright, *Leon*, painter, f. 1940 – USA ⌑ Dickason Cederholm.

Wright, *Lilian*, painter, f. 1893, l. 1894 – GB ⌑ Johnson II; Wood.

Wright, *Lilian F.*, miniature painter, flower painter, master draughtsman, f. 1900 – GB ⌑ Foskett.

Wright, *Liz*, painter, * 1950 Wembley – GB ⌑ Spalding.

Wright, *Lloyd*, architect, * 31.3.1890 Oak Park (Illinois), † 31.5.1978 Los Angeles (California) – USA ⌑ DA XXXIII.

Wright, *Lois* (Wright, Lois (Madame)), painter, f. 1880 – F ⌑ Wood.

Wright, *Louisa*, fruit painter, f. before 1770, l. 1777 – GB ⌑ Pavière II; Waterhouse 18.Jh..

Wright, *Louise* (Houfe) → **Wright,** *Louise Wood*

Wright, *Louise Wood* (Wright, M. Louise; Wright, Louise; Wood, Louise), landscape painter, graphic artist, fashion designer, * 1865 or 1875 Philadelphia, l. before 1916 – GB, USA ⌑ Falk; Houfe; McEwan; ThB XXXVI.

Wright, *Lynda*, glass artist, painter, * 4.1.1940 Elizabeth (New Jersey) – USA ⌑ WWCGA.

Wright, *M. I.*, landscape painter, f. 1888 – GB ⌑ McEwan.

Wright, *M. Louise* (Falk) → **Wright,** *Louise Wood*

Wright, *Magnus von*, bird painter, master draughtsman, graphic artist, * 13.6.1805 Haminanlahti (Kuopio), † 5.7.1868 Helsinki – SF, S ⌑ DA XXXIII; Koroma; Kuvataiteilijat; Nordström; Paischeff; SvK; SvKL V.

Wright, *Margaret*, landscape painter, f. 1966 – GB ⌑ McEwan.

Wright, *Margaret Hardon*, etcher, * 28.3.1869 Newton (Massachusetts), † 12.11.1936 Newton (Massachusetts) – USA ⌑ Falk; ThB XXXVI.

Wright, *Margaret Isobel*, painter, * 1884 Ayr (Strathclyde), † 1957 Gourock (Strathclyde) – GB ⌑ McEwan.

Wright, *Maria Luísa de Frias* (Frias, Wright), pastellist, * 1893 Porto, l. 1956 – P ⌑ Tannock.

Wright, *Marian*, painter, f. 1925 – USA ⌑ Falk.

Wright, *Marian L.*, painter, f. 1877 – GB ⌑ Wood.

Wright, *Marsham Elwin*, painter, copper engraver, illustrator, * 27.2.1891 or 27.3.1891 Sidcup (Kent), l. 1940 – USA, GB ⌑ Falk; ThB XXXVI; Vollmer V.

Wright, *Mary Catherine*, painter, f. 1901 – USA ⌑ Falk.

Wright, *Mary Eleanor* → **Shillabeer,** *Mary*

Wright, *Mary M.*, painter, f. 1887, l. 1891 – GB ⌑ Wood.

Wright, *Matvyn*, book illustrator, f. 1954 – GB ⌑ Peppin/Micklethwait.

Wright, *Meg*, landscape painter, portrait painter, * 1868 Edinburgh, † 1932 – GB ⌑ Johnson II; McEwan; ThB XXXVI; Wood.

Wright, *Michael* (Apted/Hannabuss) → **Wright,** *John Michael* (1617)

Wright, *Mildred G.*, painter, * 10.7.1888 New Haven (Connecticut), l. 1947 – USA ⌑ Falk.

Wright, *Miriam Noel*, sculptor, * 3.1.1930 Milwaukee (Wisconsin) – USA ⌑ Falk.

Wright, *Moncrieff (Mistress)*, sculptor, f. 1904 – GB ⌑ McEwan.

Wright, *Monte M.*, painter, * 22.12.1934 Moose Jaw (Saskatchewan) – CDN ⌑ Ontario artists.

Wright, *Moses*, painter, * 1827 Boston (Massachusetts), l. 1867 – USA ⌑ ThB XXXVI.

Wright, *N. H. (Mistress)*, portrait painter, flower painter, f. 1884 – USA ⌑ Hughes.

Wright, *Nathaniel*, architect, carpenter, f. 1770, † 24.4.1821 London – GB ⌑ Colvin.

Wright, *Nellie B.*, painter, f. 1901 – USA ⌑ Falk.

Wright, *Nevill*, painter, f. 1885, l. 1889 – GB ⌑ Johnson II; Wood.

Wright, *Neziah*, engraver, * about 1804 New Hampshire, l. 1858 – USA ⌑ Groce/Wallace.

Wright, *Norman B.*, painter, f. 1937 – USA ⌑ Falk.

Wright, *Otey*, painter, f. 1927 – USA ⌑ Hughes.

Wright, *Patience* (Foskett) → **Wright,** *Patience Lovell*

Wright, *Patience Lovell* (Wright, Patience), wax sculptor, miniature painter, * 1725 Bordentown (New Jersey), † 23.3.1786 or 25.3.1786 London – GB, USA ⌑ EAAm III; Foskett; ThB XXXVI.

Wright, *Paul*, painter, * 1946 Lancashire – GB ⌑ Spalding.

Wright, *Pauline*, painter, f. 1917 – USA ⌑ Falk.

Wright, *Pearl* → **Allen,** *Pearl*

Wright, *Peter*, painter, * 1932 – GB ⌑ Spalding.

Wright, *Philip Cameron*, illustrator, * 11.6.1901 Philadelphia – USA ⌑ Falk; Vollmer V.

Wright, *R. L.*, architectural painter, f. 1824, l. 1836 – GB ⌑ Grant; Johnson II.

Wright, *R. M. (Mistress)(?)* → **Wood,** *Catherine M.*

Wright, *R. Murdoch* (Johnson II) → **Wright,** *Robert Murdoch*

Wright, *Redmond Stephens*, portrait painter, fresco painter, etcher, * 13.5.1903 Chicago – USA ⌑ Falk; Vollmer V.

Wright, *Reginald Wilberforce Mills*, watercolourist, * 7.1.1889 Bath, l. before 1961 – GB ⌑ ThB XXXVI; Vollmer V.

Wright, *Richard*, marine painter, decorative painter, * about 1720 or about 1730 or 1735 Liverpool, † about 1774 or before 1775 or 1775 Isle of Man – GB ⌑ Brewington; Grant; ThB XXXVI; Waterhouse 18.Jh..

Wright, *Richard (Mistress),* landscape painter, f. 1770, l. 1777 – GB ▭ Grant.

Wright, *Richard Henry,* architectural painter, landscape painter, * 1857, † 1930 – GB ▭ Mallalieu; ThB XXXVI; Wood.

Wright, *Richard Lewis,* steel engraver, f. 1829, l. 1840 – GB ▭ Lister.

Wright, *Robert (1661),* carpenter, architect, * about 1661, † 6.12.1736 Castor (Peterborough) – GB ▭ Colvin.

Wright, *Robert (1823),* architect, f. 1823, l. 1837 – GB ▭ Colvin.

Wright, *Robert (1840),* miniature painter, f. 1840, l. 1847 – IRL, GB ▭ Foskett; Strickland II.

Wright, *Robert (1888),* artist, f. 1888, l. 1890 – CDN ▭ Harper.

Wright, *Robert Murdoch (Wood)* → **Wright,** *Robert Murdock*

Wright, *Robert Murdock (Wright, Robert Murdoch; Wright, R. Murdoch),* landscape painter, f. before 1889, l. 1903 – GB ▭ Johnson II; ThB XXXVI; Wood.

Wright, *Robert W.,* genre painter, f. before 1871, l. 1906 – GB ▭ Johnson II; Wood.

Wright, *Rosemary,* painter, f. 1966 – GB ▭ McEwan.

Wright, *Roscoe C.,* artist, f. 1970 – USA ▭ Dickason Cederholm.

Wright, *Rufus,* figure painter, portrait painter, genre painter, * 1832 Cleveland (Ohio), l. 1880 – USA ▭ Falk; Groce/Wallace; Hughes; Samuels; ThB XXXVI.

Wright, *Russel,* artisan, interior designer, master draughtsman, * 3.4.1904 or 3.4.1905 Lebanon (Ohio), † 21.12.1976 New York – USA ▭ DA XXXIII; Falk; ThB XXXVI; Vollmer V.

Wright, *Sam L.,* landscape painter, f. 1888, l. 1898 – CDN ▭ Harper.

Wright, *Samuel,* architect, f. 1883, l. 1896 (?) – GB ▭ Brown/Haward/Kindred.

Wright, *Sara Greene,* sculptor, * 1875 Chicago (Illinois), l. 1904 – USA ▭ Falk.

Wright, *Sarah Jane,* painter, f. 1919 – USA ▭ Falk.

Wright, *Stanley,* architect, f. 1970 – GB ▭ McEwan.

Wright, *Stephen,* architect, f. 1738, † 28.9.1780 Hampton (Middlesex) – GB ▭ Colvin; ThB XXXVI.

Wright, *T. (1750),* horse painter, f. 1750 – GB ▭ Grant.

Wright, *T. (1801) (Wright, Thomas (1801)),* architectural painter, landscape painter, f. before 1801, l. 1842 – GB ▭ Grant; ThB XXXVI; Wood.

Wright, *T. Jefferson* → **Wright,** *Jefferson*

Wright, *T. T. (Johnson II)* → **Wright,** *F. T.*

Wright, *T. T.,* architectural painter, f. before 1815, l. 1830 – GB ▭ Grant.

Wright, *Thomas* → **Turret,** *Thomas*

Wright, *Thomas* → **Wright,** *Joseph* (1734)

Wright, *Thomas (1498),* carpenter, f. 1498, l. 1499 – GB ▭ Harvey.

Wright, *Thomas (1711),* landscape gardener, master draughtsman, gardener, engraver, * 1711 Durham or Byers Green (Durham), † 1786 – GB ▭ Colvin; ThB XXXVI.

Wright, *Thomas (1728),* portrait painter, copyist, f. 1728, † before 25.8.1749 London (?) – GB ▭ Waterhouse 18.Jh..

Wright, *Thomas (1729),* portrait painter, f. 1729 – GB ▭ ThB XXXVI.

Wright, *Thomas (1753),* goldsmith, f. 1753 – GB ▭ ThB XXXVI.

Wright, *Thomas (1770),* topographer, f. 1770 – CDN ▭ Harper.

Wright, *Thomas (1792),* reproduction engraver, portrait painter, miniature painter, * 2.3.1792 Birmingham, † 30.3.1849 or 29.3.1849 London – GB, RUS ▭ Foskett; Lister; Mallalieu; Schidlof Frankreich; ThB XXXVI.

Wright, *Thomas (1793),* watercolourist, f. 1793, l. 1837 – GB ▭ Mallalieu.

Wright, *Thomas (1801) (Grant)* → **Wright,** *T.* (1801)

Wright, *Thomas (1818),* architect, f. 1818, l. 1831 – GB ▭ Colvin.

Wright, *Thomas (1821),* architect, * 1821 or 1822, † before 19.5.1906 – GB ▭ DBA.

Wright, *Thomas (1830),* master draughtsman, f. about 1830 – GB ▭ Grant.

Wright, *Thomas (1893),* landscape painter, f. 1893, l. 1910 – GB ▭ McEwan.

Wright, *Thomas Jefferson,* portrait painter, * 1798 Mount Sterling (Kentucky) (?), † 1846 Mount Sterling (Kentucky) – USA ▭ Samuels.

Wright, *Tom,* painter, f. 1888 – GB ▭ McEwan.

Wright, *Vernon,* architect, * 1863, l. after 1891 – USA ▭ Delaire.

Wright, *Vilhelm von* (Nordström; SvK) → **Wright,** *Wilhelm von*

Wright, *W. (1825),* master draughtsman, f. 1825 – GB ▭ ThB XXXVI.

Wright, *W. (1834),* landscape painter, f. 1834 – GB ▭ Grant.

Wright, *W. (1844),* painter, f. 1844 – GB ▭ Grant; Wood.

Wright, *W. (1846),* woodcutter, f. 1846 – GB ▭ Lister.

Wright, *W. E.,* fruit painter, animal painter, copyist, f. 1864, l. 1866 – CDN ▭ Harper.

Wright, *W. J. (1825),* painter, f. 1825 – GB ▭ Johnson II.

Wright, *W. J. (1836),* master draughtsman (?), f. before 1836 – ZA ▭ Gordon-Brown.

Wright, *W. Lloyd,* painter, f. 1931 – USA ▭ Falk.

Wright, *W. W.,* portrait painter, f. 1881 – USA ▭ Hughes.

Wright, *Walter (1880),* architect, f. 1880 – GB ▭ DBA.

Wright, *Wilhelm von* (Wright, Vilhelm von), graphic artist, painter, master draughtsman, * 5.4.1810 Haminanlahti (Kuopio), † 2.7.1887 Marieberg (Schweden) or Orust – S, SF ▭ DA XXXIII; Koroma; Kuvataiteilijat; Nordström; Paischeff; SvK; SvKL V.

Wright, *Will J. E.,* architect, landscape painter, f. 1906 – GB ▭ McEwan.

Wright, *William le (1353),* carpenter, architect, f. 1353, l. 1354 – GB ▭ Harvey.

Wright, *William (1379),* carpenter, f. 1379, l. 1409 – GB ▭ Harvey.

Wright, *William (1381),* carpenter, f. 1381, l. 1383 – GB ▭ Harvey.

Wright, *William (1480),* mason, f. 1480, l. 1484 – GB ▭ Harvey.

Wright, *William (1608),* sculptor, f. 1608, † before 5.4.1654 London – GB ▭ DA XXXIII.

Wright, *William (1805),* artist, f. 1805, l. 1806 – GB ▭ McEwan.

Wright, *William (1819),* miniature painter, f. 1819, l. 1841 – GB ▭ Foskett.

Wright, *William (1839),* architect, f. 1839, l. 1864 – GB ▭ DBA.

Wright, *William (1885),* figure painter, sports painter, landscape painter, f. 1885, l. 1894 – GB ▭ Johnson II; Wood.

Wright, *William (1886),* painter, f. 1886, l. 1896 – GB ▭ McEwan.

Wright, *William (1921),* painter, f. 1921 – USA ▭ Falk.

Wright, *William (1938),* painter, * 1938 Sydney – GB ▭ Spalding.

Wright, *William (Mistress)* → **Wright,** *Fredda Burwell*

Wright, *William B.,* painter, f. 1915 – USA ▭ Falk.

Wright, *William F.,* landscape painter, f. 1874, l. 1879 – GB ▭ Johnson II; Wood.

Wright, *William P.,* painter, f. 1882 – GB ▭ Johnson II; Wood.

Wright, *William T.,* painter, f. 1890, l. 1891 – GB ▭ Wood.

Wright of Derby → **Wright,** *Joseph* (1734)

Wright of Derby, *Joseph* (DA XXXIII) → **Wright,** *Joseph* (1734)

Wright of Liverpool → **Wright,** *Richard*

Wright and Mansfield → **Wright** (1860 Tischler)

Wrighte, *William,* architect, f. 1767, l. 1815 (?) – GB ▭ Colvin; ThB XXXVI.

Wrightson, *A.,* landscape painter, f. 1857 – USA ▭ Groce/Wallace.

Wrightson, *A. F.,* architect, f. 1894, l. 1896 – GB ▭ DBA.

Wrightson, *J.* (Wrightson, John), copper engraver, illustrator, landscape painter, f. 1836, † 1865 – USA, GB ▭ Grant; Houfe; Lister; ThB XXXVI.

Wrightson, *John* (Lister) → **Wrightson,** *J.*

Wrightson, *Phyllis,* painter, f. 1930 – USA ▭ Hughes.

Wrigley, *Roy F.* (Mistress) → **Wrigley,** *Viola Blackman*

Wrigley, *Thomas,* graphic artist, watercolourist, * 6.1883 Denton (Manchester), l. before 1961 – GB ▭ ThB XXXVI; Vollmer V.

Wrigley, *Tom,* illustrator, master draughtsman, * 31.7.1914 Oldham (Manchester) – GB ▭ Vollmer VI.

Wrigley, *Viola Blackman,* painter, lithographer, * 27.12.1892 Kendallville (Indiana), l. 1947 – USA ▭ Falk.

Wrigley, *Willie,* architect, * 1873, † 1943 – GB ▭ DBA.

Wrike, *Hans* → **Wrigge,** *Hans*

Wrike, *Johan* → **Wrigge,** *Hans*

Wrinch, *Mary Evelyn,* painter, * 1877 Kirby-le-Soken (Essex), l. before 1961 – GB, CDN ▭ Vollmer V.

Wrinch, *Raymond Cecil* (Wrinch, Raymond Cyril), architect, * 1878, † 10.1935 – GB ▭ Brown/Haward/Kindred; DBA.

Wrinch, *Raymond Cyril* (Brown/Haward/Kindred) → **Wrinch,** *Raymond Cecil*

Wringer, *Hendrik Pieter de,* decorative artist (?), * 29.5.1895 Dordrecht (Zuid-Holland), l. before 1970 – NL ▭ Scheen II.

Wriothesley, *Elizabeth Laura Henrietta* (Lady) → **Russell,** *Elizabeth Laura Henrietta*

Writ, *R. W.,* portrait painter, f. before 1860 – USA ▭ Groce/Wallace.

Writele, *John de* → **John de Wrytle**

Writele, *Ralph* → **Wrytle,** *Ralph*

Writele, *Ranulph* → **Wrytle,** *Ralph*

Writs, *Willem*, architectural draughtsman, etcher, clockmaker, * about 1734 Amsterdam (Noord-Holland)(?), † before 12.10.1786 Amsterdam (Noord-Holland)(?) – NL ▭ Scheen II; ThB XXXVI; Waller.

Wrobel, *Egon Igor*, ceramist, * 11.4.1939 Insterburg – D ▭ WWCCA.

Wrobel, *Michael*, painter, graphic artist, photographer, * 27.12.1942 Wiener Neustadt – A ▭ Fuchs Maler 20.Jh. IV.

Wróblewska, *Krystyna*, graphic artist, painter, * 4.3.1904 Warschau – PL ▭ Vollmer V.

Wróblewski, *Anatol* → **Proweller,** *Emanuel*

Wróblewski, *Andrzej*, figure painter, * 15.6.1927 Wilna, † 26.3.1957 Zakopane – PL ▭ DA XXXIII.

Wróblewski, *Jan*, painter, f. 1601 – PL ▭ ThB XXXVI.

Wroblewski, *Konstantin* (ThB XXXVI) → **Vroblevskij,** *Konstantin Charitonovič*

Wroe, *Mary McNicoll*, flower painter, f. 1881, l. 1899 – GB ▭ Johnson II; Pavière III.2; Wood.

Wroniecki, *Jan Jerzy*, lithographer, illustrator, * 1890 Posen, † 24.11.1948 Posen – PL ▭ Vollmer V.

Wronka, *Leo*, painter, restorer, * 4.11.1885 Dirschau (Weichsel), l. before 1961 – D ▭ Vollmer V.

Wronkow, *Ludwig*, caricaturist, * 3.12.1900 Berlin, † 10.7.1982 Lissabon – D, P ▭ Flemig.

Wroński, *Stanisław* (Vronskij, Stanislav Evgen'evič), painter, master draughtsman, * 1840 or 1843 Polen, l. 1898 – PL, RUS ▭ ChudSSSR II.

Wronsky, *Irma*, painter, * Berlin, f. 1946 – CO ▭ Ortega Ricaurte.

Wrosth, *Adam* → **Forst,** *Adam*

Wroubel, *Michel* (Edouard-Joseph III) → **Vrubel',** *Michail Aleksandrovič*

Wroughton, *C.* (Johnson II) → **Wroughton,** *Charlotte*

Wroughton, *Charlotte* (Wroughton, C.), miniature painter, f. 1821, l. 1829 – GB ▭ Foskett; Johnson II.

Wroughton, *Julia*, painter, * 1934 Bridge of Allan (Central) – GB ▭ McEwan.

Wrsal, *William de* → **William de Worsall**

Wrschützky, *Jan* (Toman II) → **Vršický,** *Jan*

Wrtilka, *Johann*, woodcarving painter or gilder, f. 3.1518, l. 1530 – CZ ▭ ThB XXXVI.

Wrubel, *Karl*, goldsmith(?), f. 1865, l. 1876 – A ▭ Neuwirth Lex. II.

Wrubel, *Michail Alexandrowitsch* (ThB XXXVI) → **Vrubel',** *Michail Aleksandrovič*

Wrubel, *Walter*, painter, * 22.11.1921 Leoben, † 23.6.1997 Brissago – CH ▭ Plüss/Tavel II.

Wrycke, *Hans* → **Wrigge,** *Hans*

Wrycke, *Johan* → **Wrigge,** *Hans*

Wryght, *John* (1) → **Wright,** *John* (1478)

Wryght, *John* (1541), painter, * Leicester(?), f. 1541 – GB ▭ ThB XXXVI.

Wryght, *John* (2) → **Wright,** *John* (1508)

Wryghte, *John* → **Wright,** *John* (1484)

Wrygth, *William*, carpenter, f. 1496, l. 1497 – GB ▭ Harvey.

Wrytele, *John de* → **John de Wrytle**

Wrytele, *Ralph* → **Wrytle,** *Ralph*

Wrytele, *Ranulph* → **Wrytle,** *Ralph*

Wrytle, *John de* (Harvey) → **John de Wrytle**

Wrytle, *Ralph*, carpenter, f. 1303, l. 1317 – GB ▭ Harvey.

Wrytle, *Ranulph* → **Wrytle,** *Ralph*

Wrzaskowicz, *Lukas*, goldsmith, f. 1665, l. 1674 – PL, D ▭ ThB XXXVI.

Wšetečka, *Jiří*, architect, f. 1559 – CZ ▭ Toman II.

Wšetečka, *Václav*, architect, f. 1555 – CZ ▭ Toman II.

Wssel de Guimbarda, *Manuel* (Cien años XI) → **Ussel de Guimbarda,** *Manuel*

Wssjewoloshskij, *Iwan Alexandrowitsch* (ThB XXXVI) → **Vsevoložskij,** *Ivan Aleksandrovič*

Wtemburg, *Moysesz van* → **Uyttenbroeck,** *Moysesz van*

Wtenbrouck, *Moses Matheusz. van* → **Uyttenbroeck,** *Moysesz van*

Wtenbrouck, *Moyses van* → **Uyttenbroeck,** *Moysesz van*

Wtenwael, *Joachim Antonisz.* → **Wtewael,** *Joachim Antonisz.*

Wtenwael, *Paulus* → **Wtewael,** *Paulus*

Wtewael, *Joachim* (Bernt III; Bernt V) → **Wtewael,** *Joachim Antonisz.*

Wtewael, *Joachim Antonisz.* (Wetewael, Joachim), painter, master draughtsman, * about 1566 or 1566 Utrecht, † 1.8.1638 Utrecht – NL ▭ Bernt III; Bernt V; DA XXXIII; ELU IV; ThB XXXVI.

Wtewael, *Paulus* (Wttewael, Paulus van), copper engraver, engraver of maps and charts, master draughtsman, f. 1570, l. 1599 – NL ▭ ThB XXXVI; Waller.

Wthouck, *Heyndrick* → **Withouck,** *Heyndrick*

Wttenbroeck, *Moyses van* (Waller) → **Uyttenbroeck,** *Moysesz van*

Wttenbroeck, *Moysesz van* → **Uyttenbroeck,** *Moysesz van*

Wtterholds, *Martin* → **Wetterholst,** *Martin*

Wttewael, *Joachim Antonisz.* → **Wtewael,** *Joachim Antonisz.*

Wttewael, *Paulus van* (Waller) → **Wtewael,** *Paulus*

Wu → **Mokuan Shōtō**

Wu, *A-sun*, painter, * 1942 – RC ▭ ArchAKL.

Wu, *Biduan*, painter, * 1926 – RC ▭ ArchAKL.

Wu, *Bin* (DA XXXIII) → **Wu bin**

Wu, *Caiyan*, painter, * Nan'an, f. 1851 – RC ▭ ArchAKL.

Wu, *cha* (Wu Tscha), woodcutter, f. before 1938, l. before 1961 – RC ▭ Vollmer V.

Wu, *Changshi* (Wu Changshi; Wu Ch'ang-Shih), painter, ink draughtsman, * 1843 Anji (Zhejiang), † 1927 Shanghai – RC ▭ DA XXXIII; Vollmer V.

Wu, *Changshuo*, painter, * 1844, † 1927 – RC ▭ ArchAKL.

Wu, *Cheng-yen*, painter, * 1921 – RC ▭ ArchAKL.

Wu, *Ch'i-chung* → **Wu,** *Qizhong*

Wu, *Dacheng* (Wu Dacheng), painter, * 6.6.1835 Suzhou (Jiangsu), † 6.3.1902 – RC ▭ DA XXXIII.

Wu, *Daiqin*, painter, * 1877 – RC ▭ ArchAKL.

Wu, *Daozi* (Wu Tao-tzǔ), landscape painter, animal painter, * about 690(?) Yangzhai (Henan), † Chang'an, l. 760 – RC ▭ ELU IV; ThB XXXVI.

Wu, *Dayu*, painter, * 1903 – RC ▭ ArchAKL.

Wu, *Dezu*, painter, * 1923 – RC ▭ ArchAKL.

Wu, *Fan*, painter, * 1924 – RC ▭ ArchAKL.

Wu, *Fuzhi* (Wu Fu-chih), ink draughtsman, painter, f. before 1934, l. before 1961 – RC ▭ Vollmer V.

Wu, *Guanzhong* (Wu Guanzhong), painter, * 5.6.1919 Yixing (Jiangsu) – RC ▭ DA XXXIII.

Wu, *Guoting* (Wu, Kuo-t'ing), painter, * 1935 – RC ▭ ArchAKL.

Wu, *Guxiang*, painter, * 1848 Jiaxing, † 1903 – RC ▭ ArchAKL.

Wu, *Hao*, painter, * 1931 – RC ▭ ArchAKL.

Wu, *Hufan* (Wu Hu-fan), painter, * 1894, † 1968 – RC ▭ Vollmer V.

Wu, *Jingding* (Wu Djing-ting), painter, * 1.1904, † 1972 – RC ▭ Vollmer V.

Wu, *Junqing*, calligrapher, f. 1851 – RC ▭ ArchAKL.

Wu, *Kuo-t'ing* → **Wu,** *Guoting*

Wu, *Lao*, painter, * 1916 – RC ▭ ArchAKL.

Wu, *Li* (Wu Li), painter, * 1631 or 1632 Ch'ang-shu, † 24.2.1718 Shanghai – RC ▭ DA XXXIII; ThB XXXVI.

Wu, *Liangyong*, architect, f. 1949 – RC ▭ ArchAKL.

Wu, *Ma-li*, video artist, installation artist, painter, * 1957 Taipei – RC ▭ ArchAKL.

Wu, *Mengfei*, painter, f. 1920 – RC ▭ ArchAKL.

Wu, *Pin*, painter, * about 1568, † 1626 – RC ▭ ArchAKL.

Wu, *Qiangnian*, woodcutter, * 1937 – RC ▭ ArchAKL.

Wu, *Qinmu* (Wu Ch'in-mu), painter, f. before 1934, l. before 1961 – RC ▭ Vollmer V.

Wu, *Qizhong* (Wu, Ch'i-chung), painter, * 1944 – RC ▭ ArchAKL.

Wu, *Shanzuhuan*, painter, * 1960 – RC ▭ ArchAKL.

Wu, *Shenbo*, sculptor, f. 1601 – RC ▭ ArchAKL.

Wu, *Ta-ch'eng* → **Wu,** *Dacheng*

Wu, *Wei* (Wu Wei), painter, * 1459 Wuchang (Hubei), † 1508 Nanjing – RC ▭ DA XXXIII; ThB XXXVI.

Wu, *Wei-yeh* → **Wu,** *Weiye*

Wu, *Weiye* (Wu Wei-yeh), calligrapher, * 1609 Taicang (Jiangsu), † 1671 Taicang (Jiangsu) – RC ▭ ThB XXXVI.

Wu, *Xiaochang*, painter, * 1940 – RC ▭ ArchAKL.

Wu, *Yi*, painter, * 1934 – RC ▭ ArchAKL.

Wu, *Yinxian* (Wu Yinxian), photographer, * 28.9.1900 Su Yang – RC ▭ Naylor.

Wu, *Yongxiang* (1913), painter, * 1913 Fujian – RC ▭ ArchAKL.

Wu, *Yongxiang* (1914), painter, * 1914 Minhe – RC ▭ ArchAKL.

Wu, *Yuanyu*, calligrapher, f. 1051 – RC ▭ ArchAKL.

Wu, *Zhen* (Wu Zhen; Wu Chên), painter, calligrapher, * 16.7.1280 Jiaxing (Zhejiang), † 1354 Jiaxing (Zhejiang) – RC ▭ DA XXXIII; ELU IV; ThB XXXVI.

Wu, *Zhufeng*, painter, * 1918 Jiangsu – RC ▭ ArchAKL.

Wu, *Zishen*, painter, * 1894 Suzhou – RC ▭ ArchAKL.

Wu, *Zuoren* (Wu Zuoren), animal painter,
* 3.11.1908 Jiangyin Country (Jiangsu)
– RC ▭ DA XXXIII.

Wu bin (Wu, Bin), landscape painter,
* Putian (Fujian), f. 1568, l. 1626 – RC
▭ DA XXXIII.

Wu Caiyan (Wu Tsai-yen), painter,
f. before 1954, l. before 1961 – RC
▭ Vollmer V.

Wu Ch'ang-Shih (Vollmer V) → **Wu**,
Changshi

Wu Changshi (DA XXXIII) → **Wu**,
Changshi

Wu Chên (ELU IV; ThB XXXVI) →
Wu, *Zhen*

Wu Ch'in-mu (Vollmer V) → **Wu**,
Qinmu

Wu Dacheng (DA XXXIII) → **Wu**,
Dacheng

Wu Djing-ting (Vollmer V) → **Wu**,
Jingding

Wu Dso-shön, painter, * 10.1908 – RC
▭ Vollmer V.

Wu-fêng → **Wen**, *Boren*

Wu Fu-chih (Vollmer V) → **Wu**, *Fuzhi*

Wu Guanzhong (DA XXXIII) → **Wu**,
Guanzhong

Wu Hu-fan (Vollmer V) → **Wu**, *Hufan*

Wu Li (DA XXXIII; ThB XXXVI) →
Wu, *Li*

Wu Tao-tzŭ (ELU IV; ThB XXXVI) →
Wu, *Daozi*

Wu Tsai-yen (Vollmer V) → **Wu Caiyan**

Wu Tscha (Vollmer V) → **Wu**, *cha*

Wu Wei (DA XXXIII; ThB XXXVI) →
Wu, *Wei*

Wu Wei-yeh (ThB XXXVI) → **Wu**,
Weiye

Wu Yinxian (Naylor) → **Wu**, *Yinxian*

Wu Zhen (DA XXXIII) → **Wu**, *Zhen*

Wu Zuoren (DA XXXIII) → **Wu**, *Zuoren*

Wu; Pin → **Wu bin**

Wuarin, *Monique*, ceramist, sculptor,
* 14.11.1951 or 14.1.1951 Genf – CH
▭ KVS; WWCCA.

Wubbels, *Jan*, marine painter, f. about
1720, † before 16.7.1791 – NL
▭ ThB XXXVI.

Wubitsch, *Georg* (ThB XXXVI) → **Bobič**,
Jurij

Wubitsch, *Johann Jakob*, painter, f. 1692,
† 6.12.1747 Graz – A ▭ ThB XXXVI.

Wucher, *Jak.* → **Rosenblatt**, *Jak.*

Wucherer, *Egon*, painter, graphic
artist, * 15.2.1917 Wöllan – A
▭ Fuchs Maler 20.Jh. IV; List.

Wucherer, *Fritz*, landscape painter, graphic
artist, * 8.3.1873 Basel, l. before 1947
– D ▭ ThB XXXVI.

Wucherer, *Gerd*, painter, graphic
artist, * 23.2.1941 Klagenfurt – A
▭ Fuchs Maler 20.Jh. IV; List.

Wucherer, *Johann*, architect, mason,
f. 1781, l. 1800 – D ▭ ThB XXXVI.

Wucherer, *Leonhard*, goldsmith, * about
1582 Schwabach, † 1634 – D
▭ Seling III.

Wucherer, *Paul*, architect, * 1736 Karsee,
† 1800 – CH ▭ Brun III.

Wucherer, *Tobias*, engraver, cloth printer,
* Nördlingen (?), f. 1731, l. 1783 – D
▭ ThB XXXVI.

Wuchsa, *Ludwig*, goldsmith, f. before
1957 – D ▭ Vollmer VI.

Wuchter, *Daniil* → **Vuchters**, *Daniil*

Wuchter, *Wolf*, artist, f. 1524, † 1529
– D ▭ Zülch.

Wuchters, *Abraham*, painter, copper
engraver, etcher, master draughtsman,
* 1608 or about 1610 Antwerpen,
† 23.5.1682 or 5.1683 Kopenhagen
or Sorø – NL, DK, S ▭ DA XXXIII;
SvK; SvKL V; ThB XXXVI; Waller.

Wuchters, *Balzar*, painter, f. 1666, l. 1667
– S ▭ SvKL V.

Wuchters, *Daniel* (ThB XXXVI) →
Vuchters, *Daniil*

Wuchters, *Karel*, history painter, flower
painter, * about 1688 or 1690, l. 1742
– B, NL ▭ ThB XXXVI.

Wudeman, *Ralph* → **Wdeman**, *Ralph*

Wuditsch, *Hans* → **Windizsch**, *Hans*

Wudtke, *H.*, porcelain painter (?), f. 1898
– D ▭ Neuwirth II.

Wudy, *Alois*, glass artist, * 12.9.1941
Eisenstein – D, CZ ▭ WWCGA.

Wudy, *J.*, caricaturist, f. about 1910 – A
▭ Fuchs Maler 19.Jh. Erg.-Bd II.

Wübbels, *Alida Maria Gerarda*, painter,
master draughtsman, * about 2.5.1949
Musselkanaal (Groningen), l. before 1970
– NL ▭ Scheen II.

Wübbels, *Lidya* → **Wübbels**, *Alida Maria
Gerarda*

Wübken, *Günther*, painter, advertising
graphic designer, * 28.4.1910 Graudenz
– D ▭ Vollmer VI.

Wüdemann, *Leonhard* → **Widman**,
Leonhard

Wüerst, *Martha*, figure painter,
* 20.6.1860 Stettin, l. 1903 – D
▭ ThB XXXVI.

Wüest, *Hans Kaspar*, goldsmith,
minter, * 1766 Zürich, l. 1787 – CH
▭ Brun III.

Wüest, *Jakob*, goldsmith, * 1739 Zürich,
l. 1813 – CH ▭ Brun III.

Wüest, *Joh. Heinrich* → **Wüst**, *Heinrich*

Wüest, *Johann Heinrich* (DA XXXIII) →
Wüst, *Heinrich*

Wüest, *Johann Leonhard* → **Wuest**,
Johann Leonhard

Wüest, *Sebastian* → **Wüst**, *Sebastian*

Wüest, *Victor* (West, Victor), wood
sculptor, carver, f. 1700, l. 1706 – CH
▭ Brun III; ThB XXXVI.

Wüestner, *Lukas* → **Wiestner**, *Lukas*

Wüger, *Andreas (1679)* (Wüger, Andreas
(1)), tinsmith, f. 1679, l. 1692 – CH
▭ Bossard.

Wüger, *Andreas (1689)* (Wüger, Andreas
(3)), tinsmith, * 16.12.1689, l. 1724
– CH ▭ Bossard.

Wüger, *Andreas (1694)* (Wüger, Andreas
(2)), tinsmith, * 9.1.1694, † 1697 – CH
▭ Bossard.

Wüger, *Andreas (1788)* (Wüger, Andreas
(5)), pewter caster, * 14.3.1788 – CH
▭ Bossard.

Wüger, *Andreas (1818)* (Wüger, Andreas
(6)), pewter caster, * 1818, † 1859
– CH ▭ Bossard.

Wüger, *Hans Jörg*, painter, * 11.1.1936
Zürich – CH ▭ KVS.

Wüger, *Jakob* (Wüger, Jakob (Pater)),
painter, * 2.12.1829 Steckborn,
† 31.5.1892 Montecassino – D, I, CH
▭ Brun III; ThB XXXVI.

Wüger, *Johannes (1686)* (Wüger, Johannes
(1)), tinsmith, f. 7.11.1686, † before
1743 – CH ▭ Bossard.

Wühlisch, *Julius*, landscape painter,
f. 1832 – D ▭ ThB XXXVI.

Wührer, *Louis Charles*, landscape painter,
* Paris, l. before 1887, l. 1905 – F
▭ ThB XXXVI.

Wülck, *Johann Friedrich* → **Wilke**,
Johann Friedrich

Wülfert, *Heinrich*, painter, * 1917 – D
▭ Vollmer V.

Wülfing, *Karl*, landscape painter,
* 1.6.1812 Monzingen, † 24.2.1871
Andernach – D ▭ ThB XXXVI.

Wülfing, *Sulamith*, master draughtsman,
illustrator, * 11.1.1901 Wuppertal-
Elberfeld – D ▭ ThB XXXVI;
Vollmer V.

Wüllers, *Hans v. d.*, goldsmith, f. 1562,
l. 1569 – DK ▭ Bøje I.

Wüllner, *Leopold*, portrait painter,
illustrator, * about 1823 Wien, l. 1845
– A ▭ Fuchs Maler 19.Jh. IV;
ThB XXXVI.

Wülschenhagen, *Heinrich David*, painter,
f. 1712, l. 1713 – D ▭ ThB XXXVI.

Wülser, *Adolphe* → **Wulser**, *Adolphe*

Wülser, *Samuel Friedrich*, painter,
* 10.10.1897 Davos, † 24.5.1977 Lugano
– CH ▭ LZSK; Plüss/Tavel II.

Wueluwe, *Heynderick van* (Van Wueluwe,
Hendrik), painter, * Brüssel (?), f. 1483,
† 23.10.1533 Antwerpen – B, NL
▭ DPB II; ThB XXXVI.

Wueluwe, *Jan van* (Van Wueluwe, Jan),
painter, * about 1485 Antwerpen (?),
† 1550 – B, NL ▭ DPB II.

Wündter, *Paulus (1)* → **Winter**, *Caspar*
(1621)

Wünnenberg, *Carl*, painter, * 10.11.1850
Uerdingen, † 11.2.1929 Kassel – D
▭ ThB XXXVI; Wood.

Wünnenberg, *Wolfgang*, ceramist,
* 10.11.1957 Bremen – D ▭ WWCCA.

Wünsch, *Anton*, lithographer, * 1800
Bad Godesberg, † 25.1.1833 Köln – D
▭ Merlo; ThB XXXVI.

Wünsch, *Bohuslav*, landscape painter,
* 4.8.1900 Lužna – CZ ▭ Toman II.

Wünsch, *Carl Christian*, etcher, f. 1805,
l. 1812 – CZ, D ▭ ThB XXXVI.

Wünsch, *Christian Gottlieb*, portrait
painter, † 1785 or 1786 Hohenstein-
Ernstthal – D ▭ ThB XXXVI.

Wünsch, *Ed.* → **Wuensch**, *Ed.*

Wuensch, *Ed.*, porcelain painter (?), glass
painter (?), f. 1894 – CZ ▭ Neuwirth II.

Wünsch, *Franz* → **Wuensch**, *Franz*

Wuensch, *Franz*, porcelain painter (?),
f. 1908 – CZ ▭ Neuwirth II.

Wünsch, *Jacob (?)*, sculptor, * 1830 or
1831 Frankreich, l. 10.7.1865 – USA
▭ Karel.

Wünsch, *Jacob (?)* (Karel) → **Wünsch**,
Jacob (?)

Wünsch, *Jaroslav*, painter, * 8.8.1898
Lužna, l. 1939 – CZ ▭ Toman II.

Wünsch, *Josef*, stucco worker,
* Bamberg (?), f. 1738, l. 1745 – D
▭ ThB XXXVI.

Wünsch, *Karel*, glass artist, designer,
painter, * 29.3.1932 Nový Bor – CZ
▭ WWCGA.

Wünsche, portrait painter, * 1783,
† 10.5.1839 Görlitz – D
▭ ThB XXXVI.

Wünsche, *Emil*, animal sculptor,
* 4.2.1864 Greiffenberg (Schlesien),
† 27.10.1938 Rottach (Ober-Bayern) – D
▭ ThB XXXVI.

Wünsche, *Kurt*, painter, graphic artist,
* 1902 Dresden – D ▭ Vollmer V.

Wünsche, *Vilém*, painter, illustrator,
* 1.12.1900 Šenov – CZ ▭ Toman II.

Wünsche-Mitterecker, *Alois*, sculptor,
* 1903 or 1905 Gleisdorf or Hofstätten
(Kumberg) – D ▭ List; Vollmer V.

Wünschiers, *Wolfgang*, painter, * 1936
Oldenburg – D ▭ Wietek.

Wünschmann, *Georg,* architect,
* 11.2.1868 Limbach (Sachsen),
† 12.10.1937 Leipzig – D
ᒧ ThB XXXVI.

Wüörner, *Hans,* glass painter, f. 1593,
l. 1627 – CH ᒧ ThB XXXVI.

Wüörner, *Joh. Sebastian,* painter, * 1649,
† 1727 – CH ᒧ ThB XXXVI.

Wüpper, *Heinz Detlef,* metal sculptor,
* 1911 Hannoversch-Münden – D
ᒧ Vollmer VI.

Würalt, *Eduard,* graphic artist, * 1898,
l. before 1961 – EW ᒧ ThB XXXVI;
Vollmer V.

Würbel, *Carl* → **Würbel,** *Karl* (1889)

Würbel, *Franz,* lithographer, genre painter,
portrait painter, * 1822 Wien, † 9.1900
Berlin – A ᒧ Fuchs Maler 19.Jh. IV;
ThB XXXVI.

Würbel, *Franz Th.* (Würbel, Franz
Theodor), portrait painter, illustrator,
lithographer, * 6.1858 Wien – D, A
ᒧ Fuchs Maler 19.Jh. IV.

Würbel, *Franz Theodor* (Fuchs Maler
19.Jh. IV) → **Würbel,** *Franz Th.*

Würbel, *Josef,* silversmith (?), f. 1914 – A
ᒧ Neuwirth Lex. II.

Würbel, *Joseph,* medalist, f. 1868, l. 1885
– A ᒧ ThB XXXVI.

Würbel, *Karl,* silversmith (?), f. 1914 – A
ᒧ Neuwirth Lex. II.

Würbel, *Karl* (1889), enchaser, modeller,
f. 1889 – A ᒧ Neuwirth Lex. II.

Würbel, *Karl* (1899), silversmith (?),
f. 1899, l. 1913 – A
ᒧ Neuwirth Lex. II.

Würbs, *Karel* (Toman II) → **Würbs,** *Karl*

Würbs, *Karl* (Würbs, Karel), painter,
master draughtsman, lithographer,
* 11.8.1807 Prag, † 6.7.1876 Prag –
CZ ᒧ ThB XXXVI; Toman II.

Würdemann, *Günter,* caricaturist, * 1930
Donnerschwee (Oldenburg) – D
ᒧ Flemig.

Würden, *Jean,* engraver, goldsmith,
* 7.10.1807 Köln, † 14.6.1874 Brüssel
– D, F, B ᒧ ThB XXXVI.

Würdig, *Eva Rosina,* porcelain painter,
* 8.12.1763 or 1764 Meißen,
† 24.8.1800 Meißen – D ᒧ Rückert.

Würdig, *Johann george* → **Wirthgen,**
Johann George

Würfel, *David,* architect, * Kratzau (?),
f. 1695 – CZ, D ᒧ ThB XXXVI.

Würfel, *Wolfgang,* graphic artist, illustrator,
* 1932 Leipzig – D ᒧ Vollmer V.

Würffel, *Christof,* goldsmith, f. 1623,
l. 1641 – A ᒧ ThB XXXVI.

Würffel, *Cuntz,* stonemason, l. 1570 – D
ᒧ Sitzmann.

Würffel, *Hans,* animal painter, * 7.9.1884
Hamburg, l. before 1961 – D
ᒧ ThB XXXVI; Vollmer V.

Würffler, *Claus* (Brun IV) → **Würfler,**
Claus

Würfler, *Claus* (Würffler, Claus), painter,
f. 1404, l. 1433 – CH ᒧ Brun IV;
ThB XXXVI.

Würger, *Andreas* (1750) (Würger,
Andreas (4)), pewter caster, * 29.4.1750,
l. 23.9.1779 – CH ᒧ Bossard.

Würger, *Johannes* (1697) (Würger,
Johannes (2)), pewter caster, * 1697,
l. 1737 – CH ᒧ Bossard.

Würger, *Johannes* (1724) (Würger,
Johannes (3)), pewter caster, * 1724,
l. 1749 – CH ᒧ Bossard.

Würgler, *Annemarie* (Würgler-Füeg,
Annemarie), ceramist, sculptor,
* 6.1.1932 Solothurn – CH ᒧ KVS;
LZSK; WWCCA.

Würgler, *Beat,* ceramist, sculptor,
graphic artist, * 9.5.1928 Bern – CH
ᒧ Plüss/Tavel II.

Würgler, *Heinrich,* painter, graphic artist,
* 25.4.1898 Meiringen, † 9.7.1986
Meiringen – CH ᒧ KVS; Plüss/Tavel II.

Würgler, *Walter,* sculptor, graphic artist,
* 25.4.1901 Meiringen, † 1.8.1982 Bern
– CH ᒧ Plüss/Tavel II.

Würgler-Füeg, *Annemarie* (LZSK) →
Würgler, *Annemarie*

Würgraber, *Johann Wolf,* miniature
painter, † 1715 – A ᒧ ThB XXXVI.

Würl, *Alfred,* painter, graphic artist,
* 5.4.1925 Brand (Marienbad) – A
ᒧ Fuchs Maler 20.Jh. IV.

Würll, *Peter,* wood sculptor, f. about 1700
– D ᒧ ThB XXXVI.

Würmell, *W.,* lithographer, f. about 1850
– D ᒧ ThB XXXVI.

Wuermer, *Carl,* painter, etcher,
* 3.8.1900 München – USA, D ᒧ Falk;
ThB XXXVI; Vollmer V.

Würmseer, *Jakob,* painter, f. about 1718,
l. 1735 – D ᒧ ThB XXXVI.

Wuerpel, *Edmund H.* (Wuerpel, Edmund
Henry), painter, * 13.5.1866 St. Louis,
† 24.2.1958 Clayton (Missouri) (?) –
USA ᒧ Falk; ThB XXXVI.

Wuerpel, *Edmund Henry* (Falk) →
Wuerpel, *Edmund H.*

Würsch, *Johann Melchior* → **Wyrsch,**
Johann Melchior

Würschbauer, *Georg,* goldsmith, f. about
1735 – A ᒧ ThB XXXVI.

Würsching, *Johann* → **Wirsching,** *Johann*

Würschmitt, *Bernhard Gottfried Josef,*
sculptor, painter, * 21.11.1788
Mainz, † 18.6.1853 Bergzabern – D
ᒧ ThB XXXVI.

Würstel, *Ulrich* → **Wirstlin,** *Ulrich*

Würstemberger, *René von* →
Wurstemberger, *René von*

Würstl, *Johann,* poster painter, graphic
artist, glass painter, poster artist, artisan,
* 23.7.1888 München, l. before 1947
– D ᒧ ThB XXXVI.

Würstl, *Ludwig,* painter, * Tirol,
f. 1849, † 6.2.1892 Rom – I, A
ᒧ Fuchs Maler 19.Jh. IV; ThB XXXVI.

Würstlin, *Leonhard* → **Wagner,** *Leonhard*

Würt, *Alen,* painter, f. 1870 – GB
ᒧ Wood.

Würt, *Franz Xaver* → **Würth,** *Franz
Xaver*

Würt, *I. N.* → **Würth,** *Joh. Nepomuk*

Würtele, *Ludwig,* painter, * 25.1.1884
Heidelberg, l. before 1947 – D
ᒧ ThB XXXVI.

Würtenberger, *Ernst* (Würtenberger,
Gustav Ernst), portrait painter, master
draughtsman, lithographer, illustrator,
* 23.10.1868 Steißlingen (Radolfzell)
† 5.2.1934 Karlsruhe – CH, D
ᒧ Brun III; DA XXXIII; Mülfarth;
Münchner Maler IV; Ries; ThB XXXVI.

Würtenberger, *Gustav Ernst* (Brun III) →
Würtenberger, *Ernst*

Würtenberger, *Karl Max* (Brun III) →
Würtenberger, *Karl Maximilian*

Würtenberger, *Karl Maximilian*
(Würtenberger, Karl Max), sculptor,
* 27.2.1872 Steißlingen (Radolfzell),
† 26.10.1933 Ilmenau (Bayern) – D
ᒧ Brun III; ThB XXXVI.

Würtenberger, *Karlmax* → **Würtenberger,**
Karl Maximilian

Würtenberger, *Thusnelda,* painter,
* 20.4.1870 Steißlingen (Radolfzell),
l. 1900 – CH, D ᒧ ThB XXXVI.

Würth, *Alfred Kasper,* watercolourist,
master draughtsman, ceramist, enamel
artist, * 29.1.1924 Amsterdam (Noord-
Holland) – NL ᒧ Scheen II.

Würth, *Alois,* goldsmith, f. 1804, l. 1832
– A ᒧ ThB XXXVI.

Würth, *Anna* → **Wuerth,** *Anna*

Wuerth, *Anna,* porcelain painter (?),
glass painter (?), f. 1891, l. 1894 – CZ
ᒧ Neuwirth II.

Würth, *Bruno,* painter, graphic artist,
master draughtsman, * 12.11.1927
Rorschach – CH ᒧ KVS.

Würth, *Caspar* → **Würth,** *Franz Caspar*

Würth, *Christian,* minter, * 1755,
† 29.1.1782 Wien – A ᒧ ThB XXXVI.

Würth, *Christoph* (1563) → **Wirth,** *Christoph*
(1563)

Würth, *Christoph,* goldsmith, f. 1760 – A
ᒧ ThB XXXVI.

Würth, *Dominicus,* goldsmith, f. about
1815, l. 1820 – A ᒧ ThB XXXVI.

Würth, *Ernst,* portrait sculptor, landscape
painter, * 20.9.1901 Wormeldingen – L
ᒧ ThB XXXVI; Vollmer V.

Wuerth, *Francesco Saverio* (Bulgari I.2)
→ **Würth,** *Franz Xaver*

Würth, *Franz* (1797), maker of
silverwork, f. about 1797, l. 1819 –
A ᒧ ThB XXXVI.

Würth, *Franz Caspar,* goldsmith, maker
of silverwork, f. 1734, † before 1771
– A ᒧ ThB XXXVI.

Würth, *Franz Xaver* (Wuerth, Francesco
Saverio), minter, * 1747 or 1749 Wien,
† 24.9.1813 Wien – A, I ᒧ Bulgari I.2;
ThB XXXVI.

Würth, *Hans,* goldsmith, f. 1625,
† 12.1633 Augsburg – D
ᒧ ThB XXXVI.

Würth, *Hermann,* wood sculptor,
* 23.5.1888 Basel, † 28.12.1953 Chur
– CH ᒧ Brun IV; Plüss/Tavel II;
ThB XXXVI; Vollmer V.

Würth, *Ignaz* → **Würth,** *Ignaz Sebastian
von*

Würth, *Ignaz Joseph,* goldsmith, f. 1770,
l. about 1803 – A ᒧ ThB XXXVI.

Würth, *Ignaz Sebastian von,* goldsmith,
maker of silverwork, * 1746 Wien,
† 18.1.1834 Wien – A ᒧ ThB XXXVI.

Würth, *Jan Křt.* (1769) (Toman II) →
Würth, *Joh. Bapt.* (1769)

Würth, *Joh.* → **Würth,** *Hans*

Würth, *Joh. Bapt.* (1745), minter, * about
1745, † 1790 Körmöcbánya – H, RO,
CZ ᒧ ThB XXXVI.

Würth, *Joh. Bapt.* (1769) (Würth, Jan
Křt. (1769)), minter, * 19.6.1769
Gyulafehérvár, † 21.4.1859 Wien – A,
CZ, H ᒧ Toman II.

Würth, *Joh. Joseph* → **Würth,** *Joseph*

Würth, *Joh. Nepomuk,* minter, wax
sculptor, * 6.4.1753 Wien, † 27.11.1811
Wien – A ᒧ ThB XXXVI.

Würth, *Joh. Sebastian* → **Würth,** *Ignaz
Sebastian von*

Würth, *Johann Adam* → **Wirth,** *Johann
Adam*

Würth, *Joseph* → **Wirth,** *Joseph*

Würth, *Joseph* → **Würth,** *Ignaz Joseph*

Würth, *Joseph,* goldsmith, f. about 1733,
l. 1757 – A ᒧ ThB XXXVI.

Würth, *Peter,* painter, graphic artist,
* 31.8.1873 Würzburg, l. 1920 – D
ᒧ ThB XXXVI.

Würth, *Rosemarie,* graphic artist, master
draughtsman, * 1938 Stettin – PL, D
ᒧ BildKueHann.

Würth, *Sebastian* → Würth, *Ignaz Sebastian von*

Würthgen, *Friedrich Leberecht* → Wirthgen, *Friedrich Leberecht*

Würthgen, *George Gotthelf* → Wirthgen, *George Gotthelf*

Würthgen, *Heinrich Traugott* → Wirthgen, *Heinrich Traugott*

Würthgen, *Johann George* → Wirthgen, *Johann George*

Würthle, *Friedrich* (Würthle, Friedrich Karl), landscape painter, etcher, steel engraver, photographer, * 1820 Konstanz, † 1902 Salzburg – D, A ⌷ Fuchs Maler 19.Jh. Erg.-Bd II; ThB XXXVI.

Würthle, *Friedrich Karl* (Fuchs Maler 19.Jh. Erg.-Bd II) → Würthle, *Friedrich*

Würthle, *Julie*, still-life painter, * about 1859, † 4.2.1913 München – D ⌷ ThB XXXVI.

Würtz, *Ádám*, copper engraver, caricaturist, etcher, * 2.6.1927 Tamási – H ⌷ MagyFestAdat; Vollmer V.

Würtz, *Carl F.*, goldsmith, silversmith, jeweller, * 1791 Helsingør, † 1877 – DK ⌷ Bøje I.

Würtz, *Carl Fredrik* → Würtz, *Carl F.*

Würtz, *Carl Fredrik*, goldsmith, silversmith, * about 1829 Helsingør, l. 1870 – DK ⌷ Bøje II.

Würtz, *Daniel*, goldsmith, f. 1708 – F ⌷ ThB XXXVI.

Wuertz, *Emil H.*, sculptor, * 1856 St. Albans (Vermont), † 4.7.1898 – USA, D ⌷ Falk; ThB XXXVI.

Würtz, *George Frederik*, portrait painter, genre painter, master draughtsman, * before 2.12.1798 's-Hertogenbosch (Noord-Brabant), † 21.11.1850 Amsterdam (Noord-Holland) – NL ⌷ Scheen II.

Würtzen, *Carl Gotfred*, landscape painter, * 12.7.1825 Yddernæsgaard (Seeland), † 13.2.1880 Kopenhagen – DK ⌷ ThB XXXVI.

Würz, *Hermann*, genre painter, portrait painter, animal painter, * 31.12.1836 Solingen, † 1899 Nizza – D, F ⌷ ThB XXXVI.

Würzbach, *Hans*, painter, * 31.7.1879 Berlin – D ⌷ ThB XXXVI.

Würzbach, *Walter*, interior designer, * 25.8.1885 Berlin – D ⌷ ThB XXXVI.

Würzburg, *Hans von* (Brun IV) → Hans von Würzburg

Würzburger, *Georg*, painter, * Mainz (?), f. 1503, l. 1522 – D ⌷ ThB XXXVI; Zülch.

Würzburger, *Jörg* → Ziechlin, *Georg*

Würzler-Klopsch, *Paul*, architect, artisan, * 11.4.1872 Bernburg, † 22.2.1937 Berlin – D ⌷ ThB XXXVI.

Wüscher, *Adam*, pewter caster, * 1618, l. 1664 – CH ⌷ Bossard.

Wüscher, *Benedikt*, pewter caster, tinsmith, * 1780, l. 1804 – CH ⌷ Bossard.

Wüscher, *Bernhard*, painter, master draughtsman, * 8.8.1944 Schaffhausen – CH, D ⌷ KVS; LZSK.

Wüscher, *Hans Adam (1653)* (Wüscher, Hans Adam (1)), tinsmith, * 1653, l. 1707 – CH ⌷ Bossard.

Wüscher, *Hans Adam (1681)* (Wüscher, Hans Adam (2)), tinsmith, * 1681, † 1743 – CH ⌷ Bossard.

Wüscher, *Hans Adam (1711)* (Wüscher, Hans Adam (3)), pewter caster, * 1711, † 1782 – CH ⌷ Bossard.

Wüscher, *Heinrich*, painter, * 6.5.1855 Schaffhausen, † 2.9.1932 Schaffhausen – CH, I ⌷ ThB XXXVI.

Wüscher, *Joh. Jakob* → Wüscher, *Johann Jakob*

Wüscher, *Johann Jakob* (Wüscher, Joh. Jakob), decorative painter, * 20.5.1826 Schaffhausen, † 20.11.1882 – CH ⌷ Brun III.

Wüscher, *Laurenz*, pewter caster, tinsmith, * 1753, † 1804 – CH ⌷ Bossard.

Wüscher-Becchi, *Enrico* → Wüscher, *Heinrich*

Wüscher-Becchi, *Heinrich* → Wüscher, *Heinrich*

Wüscher-Beck, *Heinrich* → Wüscher, *Heinrich*

Wüssgen, *Johann* → Wisger, *Johann*

Wüst, *A.*, painter, f. 1874, l. 1876 – B ⌷ Wood.

Wuest, *Alexander* → Wüst, *Alexander*

Wüst, *Alexander* (Wust, Alexander; Wust, Alexandre), landscape painter, * 13.12.1837 or 15.12.1837 Dordrecht (Zuid-Holland), † 3.5.1876 Antwerpen – NL, USA, N, GB, B ⌷ DPB II; EAAm III; Scheen II; ThB XXXVI.

Wüst, *Anton*, mason, f. about 1790, l. 1808 – D ⌷ ThB XXXVI.

Wüst, *Carl Ludwig*, reproduction engraver, * about 1716 Nürnberg, † 1785 Nürnberg – D ⌷ ThB XXXVI.

Wüst, *Caspar*, landscape painter, flower painter, * 23.10.1751 Frankfurt (Main), † 17.2.1818 Frankfurt (Main) – D ⌷ ThB XXXVI.

Wüst, *Christoffel* (Wust, Christoffel), portrait painter, genre painter, * 1.12.1801 or 4.12.1801 's-Hertogenbosch (Noord-Brabant), † 11.4.1853 New York – NL, USA ⌷ Scheen II.

Wüst, *Christoffer*, goldsmith, * about 1674, † 1725 – DK ⌷ Bøje III.

Wüst, *David*, pewter caster, f. 3.10.1666 – CH ⌷ Bossard.

Wüst, *Ferdinand*, lithographer, landscape painter, genre painter, * 22.8.1845 Castell (Unter-Franken), l. 1876 – A, D ⌷ Fuchs Maler 19.Jh. IV; ThB XXXVI.

Wüst, *Fritz*, glazier, f. 1471, † 1513 (?) – D ⌷ Sitzmann.

Wüst, *Georg*, architectural painter, landscape painter, watercolourist, * 9.10.1886 Darmstadt – D ⌷ ThB XXXVI.

Wüst, *Hans Ulrich*, wood sculptor, turner, carver, * 1649 Zürich, † 1688 – CH ⌷ Brun III; ThB XXXVI.

Wüst, *Heinrich* (Wüest, Johann Heinrich; Wüst, Johann Heinrich), landscape painter, etcher, * 14.5.1741 Zürich, † 7.4.1821 Zürich – CH ⌷ Brun III; DA XXXIII; ThB XXXVI.

Wüst, *Joh. Caspar* → Wüst, *Caspar*

Wüst, *Joh. Georg* → Wüst, *Georg*

Wüst, *Joh. Heinrich* → Wüst, *Heinrich*

Wüst, *Johann Heinrich* (Brun III) → Wüst, *Heinrich*

Wuest, *Johann Leonhard* (Wiest, Johann Leonhard), ornamental engraver, engraver, * about 1665 Nördlingen, † before 25.8.1735 Augsburg – D ⌷ Seling III; ThB XXXVI.

Wüst, *Ludwig*, portrait painter, f. before 1830 – D ⌷ ThB XXXVI.

Wüst, *Paul Heinrich (1892)*, painter, * 25.10.1892 Zürich – CH ⌷ Brun IV.

Wüst, *Peter*, glazier, painter, f. 1471, l. 1507 – D ⌷ Sitzmann.

Wüst, *Sebastian*, goldsmith, f. 1563, † 1585 – D ⌷ Kat. Nürnberg; ThB XXXVI.

Wüst, *Théodore*, painter, * 1853 (?) Frankfurt (Main), † 10.10.1915 Strasbourg – F, D ⌷ Bauer/Carpentier VI.

Wüst, *Thomas*, goldsmith, silversmith, * about 1672 Nordborg, l. 23.2.1704 – DK ⌷ Bøje III.

Wuest von Velberg, *Rudolf Alexander*, goldsmith, silversmith, f. 1895, l. 1898 – A ⌷ Neuwirth Lex. II.

Wueste, *Louise Heuser*, portrait painter, * 1803 Gummersbach, † 1875 Eagle Pass (Texas) – USA, D ⌷ Samuels.

Wuestefeld, *August*, portrait painter, f. 1889 – USA ⌷ Hughes.

Wüstemann, *Erhard*, goldsmith, * Saßlach (Ober-Franken), f. 1612 – CZ, H ⌷ ThB XXXVI.

Wüstemann, *Wolf*, goldsmith, † 16.12.1596 Seßlach – D ⌷ Sitzmann.

Wüsten, *Johannes*, painter, etcher, news illustrator, ceramist, * 4.10.1896 Heidelberg, † 26.4.1943 Brandenburg – D ⌷ Flemig; Vollmer V.

Wüster, *Adolf* (ThB XXXVI) → Wuester, *Adolf*

Wuester, *Adolf*, figure painter, still-life painter, * 30.12.1888 Wuppertal-Barmen, † 16.2.1972 München – D, F ⌷ Münchner Maler VI; ThB XXXVI; Vollmer V.

Wüster, *Jakob*, painter, graphic artist, f. 1979 – A ⌷ Fuchs Maler 20.Jh. IV.

Wüstermann, *Erhard*, goldsmith, † 1667 – SK ⌷ ArchAKL.

Wüsthoff, *Andreas* → Wösthoff, *Andreas*

Wüsthoff, *Johann*, clockmaker, engraver, copper engraver, f. about 1665, l. 1677 – D ⌷ ThB XXXVI.

Wüsthoffer, *Johann* → Wüsthoff, *Johann*

Wüstlich, *Carl August* → Wustlich, *Carl August*

Wüstlich, *Johann George* → Wustlich, *Johann George*

Wüstlich, *Otto* → Wustlich, *Otto*

Wüstling, *Johann Caspar*, porcelain painter, * about 1772 Meißen, l. 16.1.1799 – D ⌷ Rückert.

Wüstling, *Johann Friedrich*, flower painter, porcelain painter, * 1782 Meißen – D ⌷ ThB XXXVI.

Wuestner, *Lukas* → Wiestner, *Lukas*

Wüthrich, *Hans-Ruedi*, painter, sculptor, graphic artist, * 14.12.1947 Bern – CH ⌷ KVS.

Wüthrich, *Katharina* → Moser, *Ka*

Wüthrich, *Marianne*, watercolourist, collagist, * 2.6.1931 Bern – CH ⌷ KVS; LZSK; Plüss/Tavel II.

Wüthrich, *Paul*, painter, woodcutter, sculptor, * 27.10.1931 Luzern – CH ⌷ KVS.

Wüthrich, *Peter*, painter, graphic artist, * 18.9.1962 Bern – CH ⌷ KVS.

Wüthrich, *Thomas*, painter, lithographer, * 23.2.1948 Zürich – CH ⌷ KVS.

Wüthrich-Liechti, *Vreni*, porcelain painter, * 25.8.1924 Burgdorf – CH ⌷ KVS.

Wüttenberger, *Joseph*, painter, f. about 1780 – D ⌷ ThB XXXVI.

Wüttmer, *Matthäus*, gardener, * Kaufbeuren, f. 1721, † 21.5.1763 Sambach – D ⌷ Sitzmann.

Wütz, *Andreas* → Witz, *Andreas*

Wütz, *Jakob (1)* → Witz, *Jakob (1583)*

Wütz, *Jakob (2)* → Witz, *Jakob (1629)*

Wüz, *Andreas* → Witz, *Andreas*

Wuez, *Arnould de* → **Vuez,** *Arnould de*
Wüz, *Jakob* (1) → **Witz,** *Jakob* (1583)
Wüz, *Jakob* (2) → **Witz,** *Jakob* (1629)
Wuger, *Eduard,* still-life painter, flower painter, f. 1864 – A
□ Fuchs Maler 19.Jh. IV.
Wughters, *Karel* → **Wuchters,** *Karel*
Wugk, *August,* portrait painter, still-life painter, * 1850 Lille, † 15.10.1879 Rom – F, I □ ThB XXXVI.
Wugters, *Abraham* → **Wuchters,** *Abraham*
Wuhl, *Edna Dell,* painter, f. 1921 – USA □ Falk.
Wuhrer, *Johann Chrisostomus,* sculptor, stonemason, * 1762 Schönberg (Rottweil, Neckar), l. 1.7.1811 – D □ ThB XXXVI.
Wuhrer, *Louis Charles* → **Wührer,** *Louis Charles*
Wuhrmann, *Adolf,* lithographer, landscape painter, * 3.11.1872 Ohringen, l. 1906 – CH □ Brun IV; ThB XXXVI.
Wuibert, *Remy* → **Vuibert,** *Remy*
Wuidar, *Léon,* painter, graphic artist, illustrator, * 1938 Lüttich – B □ DPB II.
Wuillaume, *Remy* (1) → **Vuillaume,** *Remy* (1649)
Wuille (Schidlof Frankreich) → **Wuille,** *Georg*
Wuille, *Georg* (Wuille), portrait miniaturist, f. about 1800 – F □ Schidlof Frankreich; ThB XXXVI.
Wuille, *Georges,* painter, f. about 1800 – F □ Bauer/Carpentier VI.
Wuillem, *Louis,* landscape painter, * 1885 or 1888 Loverval, † 1958 – B □ DPB II; Vollmer V.
Wuilleret, *Adam,* pewter caster, f. 1576, l. 1613 – CH □ Bossard.
Wuilleret, *Anthoni,* pewter caster, f. 1604, l. 1630 – CH □ Bossard.
Wuilleret, *Pierre,* painter, * about 1580 Romont (Freiburg), † 1643 Freiburg (Schweiz) – CH □ Brun IV; ThB XXXVI.
Wuilleumier, *Willy* (ThB XXXVI) → **Vuilleumier,** *Willy*
Wuilleumier, *Willy-Georges* (Edouard-Joseph III) → **Vuilleumier,** *Willy*
Wuillot, *Alfred-Octave,* architect, * 1847 Valenciennes, † 1870 – F □ Delaire.
Wuillot, *Léon-Aristide,* master draughtsman, * 1838 Brüssel, † 1912 Brüssel – B, MEX □ Karel.
Wuisle, *Philippe van der,* painter, f. 1453, l. 1481 – F, PL, NL □ ThB XXXVI.
Wuisman, *Cornelis Theodorus,* glass artist, * 16.7.1930 Breda (Noord-Brabant) – NL □ Scheen II.
Wuisman, *Gregorius* (Vollmer V) → **Wuisman,** *Gregorius Wilhelmus*
Wuisman, *Gregorius Wilhelmus* (Wuisman, Gregorius), glass painter, * 30.1.1896 Schiedam (Zuid-Holland), † 1.8.1946 Breda (Noord-Brabant) – NL □ Mak van Waay; Scheen II; Vollmer V.
Wuisman, *Kees* → **Wuisman,** *Cornelis Theodorus*
Wujae → **Yi**
Wujiu → **Yang Buzhi**
Wukounig, *Reimo Sergon,* painter, graphic artist, * 5.3.1943 Klagenfurt – A □ Fuchs Maler 20.Jh. IV; List.
Wukovic, *Marie,* goldsmith, f. 1874, l. 1875 – A □ Neuwirth Lex. II.
Wulcy, *William* → **Wolsey,** *William*
Wulf (1541), painter, f. 1541, l. 1542 – S □ SvKL V.

Wulf (1591), painter, f. 1591 – S □ SvKL V.
Wulf (1592), minter, goldsmith, f. 5.1592, l. 1602 – S □ SvKL V.
Wulf, *Antoni,* cabinetmaker, f. 1592, † 1627 – D □ ThB XXXVI.
Wulf, *Burchard* → **Wulff,** *Burchard*
Wulf, *Charles de,* architect, * 25.1.1865 Brügge (West-Vlaanderen), † 8.1.1904 Brügge (West-Vlaanderen) – B □ ThB XXXVI.
Wulf, *Eberhard* → **Wolf,** *Ebert* (1535)
Wulf, *Ebert* → **Wolf,** *Ebert* (1535)
Wulf, *Eckbert* → **Wolf,** *Ebert* (1535)
Wulf, *Eloi de,* goldsmith, f. 1495, l. 1530 – B, NL □ ThB XXXVI.
Wulf, *Gustav Adolf,* painter, * 1902 – D □ Vollmer V.
Wulf, *Hans* → **Wolf,** *Hans* (1629)
Wulf, *Hermann* → **Wolf,** *Hermann* (1569)
Wulf, *Jacob,* goldsmith, silversmith, * Kopenhagen, f. 24.11.1692, † after 1738 – DK □ Bøje I.
Wulf, *Jöns,* painter, f. 1686, l. 1723 – S □ SvKL V.
Wulf, *Johan* (1674), sculptor, stonemason, * Schönburg (Oberkirchen), f. 1674, † 13.2.1686 Stockholm – S □ SvKL V.
Wulf, *Johan* (1675), painter, f. about 1675, l. 1690 – S □ SvKL V; ThB XXXVI.
Wulf, *Johan Olufsen,* goldsmith, f. 1649, † 1687 or 1688 – DK □ Bøje II.
Wulf, *Johann* → **Wolff,** *Johann* (1717)
Wulf, *Jonas* → **Wolf,** *Jonas*
Wulf, *Jonas,* goldsmith, silversmith, * about 1696 Næstved, † 1779 – DK □ Bøje II.
Wulf, *Lloyd William* (Wulff, Lloyd William), painter, graphic artist, * 2.9.1913 Avoca (Nebraska) – USA □ Falk; Hughes.
Wulf, *Nils,* sculptor, cabinetmaker, f. 1688, l. 1708 – S □ SvKL V.
Wulf, *Peter,* copper founder, bell founder, f. 1492, l. 1509 – D □ ThB XXXVI.
Wulf, *Pierre de* (Wulf, Pieter de), scribe, miniature painter, copyist, illuminator, f. 1482, † 1518 or 1519 – B, NL □ Bradley III; D'Ancona/Aeschlimann; ThB XXXVI.
Wulf, *Pieter de* (Bradley III; D'Ancona/Aeschlimann) → **Wulf,** *Pierre de*
Wulf-Albrecht, *Annelies,* ceramist, * 2.12.1948 – D □ WWCCA.
Wulf-Schwerin → **Weddigen,** *Friedrich Wolfgang*
Wulfart, *Marius,* painter, * 7.11.1905 Paris – F □ Bénézit.
Wulfart, *Max,* painter of interiors, portrait painter, * 1.1.1876 Frauenburg (Lettland), l. 1914 – F, LV □ Edouard-Joseph III; ThB XXXVI.
Wulfcrona, *Johan Axel Wilhelm,* painter, * 5.4.1840 Stockholm, † 24.6.1919 San Mateo (California) – S □ SvKL V.
Wulfcrona, *Magnus Fredric,* master draughtsman, graphic artist, * 19.4.1781 Groß-Lüdershagen (Pommern), † 18.10.1834 Löderup – S □ SvKL V.
Wulfert, *Erich,* landscape painter, watercolourist, master draughtsman, stage set designer, * 18.6.1881 Berlin, † 11.4.1958 Alttöplitz – D □ Vollmer V.
Wulfertange, *Robert* → **Wulfertange,** *Rudolf*
Wulfertange, *Rudolf,* sculptor, * 22.9.1884 Osnabrück, l. before 1961 – D □ ThB XXXVI; Vollmer V.

Wulff (Goldschmiede- und Münzer-Familie) (ThB XXXVI) → **Wulff,** *Heinrich*
Wulff (Goldschmiede- und Münzer-Familie) (ThB XXXVI) → **Wulff,** *Joachim Heinrich*
Wulff (Goldschmiede- und Münzer-Familie) (ThB XXXVI) → **Wulff,** *Martin* (1567)
Wulff → **Wulf** (1541)
Wulff, goldsmith, f. 1588, l. 1593 – DK □ Bøje II.
Wulff, *August Gottfried,* portrait painter, history painter, f. 1789, l. before 1912 – D □ Rump; ThB XXXVI.
Wulff, *B.* (Rump) → **Wulff,** *Burchard*
Wulff, *Baltzer,* painter, f. 1608 – DK □ ThB XXXVI.
Wulff, *Burchard* (Wulff, B.), painter, * about 1620 Lübeck, † 1701 Lübeck – D □ Feddersen; Rump; ThB XXXVI.
Wulff, *Christoph* → **Wolff,** *Christoph*
Wulff, *Dieter,* painter, * 1929 – D □ Nagel.
Wulff, *Ebbert* (der Ältere) → **Wolf,** *Ebert* (1535)
Wulff, *Ebbert* (der Jüngere) → **Wolf,** *Ebert* (1560)
Wulff, *Elias* → **Wolff,** *Elias*
Wulff, *Gabriel,* goldsmith, f. 1620, l. 1647 – PL, D □ ThB XXXVI.
Wulff, *Hans* → **Wolf,** *Hans* (1629)
Wulff, *Hans,* mason, f. 1661, l. 1664 – D □ ThB XXXVI.
Wulff, *Heinrich,* medalist (?), minter, f. about 1621, † 1659 – LV □ ThB XXXVI.
Wulff, *Heinrich Wilhelm,* genre painter, lithographer, cabinetmaker, pattern designer, * 30.3.1870 Hamburg, l. before 1910 – D □ Mülfarth; Ries; Rump; ThB XXXVI.
Wulff, *Hermen,* cabinetmaker, f. 1583, l. 1612 – D □ Focke; ThB XXXVI.
Wulff, *Jacob,* master draughtsman, * 1750 Östergötland, † 29.12.1800 Stockholm – S □ SvKL V.
Wulff, *Jasper,* goldsmith, † 1570 – D □ ThB XXXVI.
Wulff, *Jens Andersen,* stonemason, f. 1648, † before 16.8.1671 Kopenhagen – DK □ ThB XXXVI.
Wulff, *Joachim Heinrich,* goldsmith, f. 1771 – LV □ ThB XXXVI.
Wulff, *Jöns* → **Wulf,** *Jöns*
Wulff, *Jørgen,* brass founder, enchaser, f. 1619, † about 1625 – DK □ ThB XXXVI.
Wulff, *Jonas* (DA XXXIII) → **Wolf,** *Jonas*
Wulff, *Jons* → **Wolf,** *Jonas*
Wulff, *Kort* → **Wolff,** *Kort*
Wulff, *Leslie B.,* landscape painter, f. 1930 – USA □ Hughes.
Wulff, *Lloyd William* (Hughes) → **Wulf,** *Lloyd William*
Wulff, *Luise,* graphic artist, master draughtsman, * 24.4.1935 Lübeck, † 24.5.1993 Kiel – D □ Wolff-Thomsen.
Wulff, *Martin* (1567), goldsmith, f. 1567, l. 1573 – LV □ ThB XXXVI.
Wulff, *Max,* painter, graphic artist, illustrator, * 15.12.1871 Berlin, l. 1913 – D □ Ries; ThB XXXVI.
Wulff, *Michel* → **Michel** (1924)
Wulff, *Nicolai,* goldsmith, silversmith, f. 1747, l. 1760 – DK □ Bøje I.
Wulff, *Nicolaj* → **Wolff,** *Nicolaj*
Wulff, *Per Ingvard Henrich* → **Linnemann-Schmidt,** *Per*
Wulff, *Peter* → **Wolff,** *Peter* (1582)
Wulff, *Søffren* → **Wulff,** *Søren*

Wulff, *Søren,* goldsmith, f. about 1662
– DK □ Bøje II.

Wulff, *Timothy Milton,* portrait painter,
* 13.10.1890 San Francisco (California),
† 1960 San Francisco (California) –
USA □ Falk; Hughes.

Wulff, *Wilhelm (1850),* architect, painter,
* 28.4.1850, l. 1912 – D □ Jansa.

Wulff, *Wilhelm (1891)* (Wulff, Wilhelm),
wood sculptor, stone sculptor,
* 25.4.1891 Soest (Westfalen), l. before
1966 – D □ KüNRW I; ThB XXXVI;
Vollmer V.

Wulff, *Wilhelm Friedrich,* landscape
painter, marine painter, lithographer,
* 23.2.1808 Hamburg, † 18.11.1882
Hamburg – D □ Rump; ThB XXXVI.

Wulff, *Willie,* sculptor, architect,
* 15.3.1881 Kopenhagen, l. before 1961
– DK, F □ ThB XXXVI; Vollmer V.

Wulff, *Zacharias de,* master
draughtsman, f. about 1713(?) – D,
S □ ThB XXXVI.

Wulff-Hansen, *Hans Christian,* architect,
* 30.12.1878 Kopenhagen – DK
□ ThB XXXVI.

Wulff-Maslo, *Käthe,* painter, sculptor,
ceramist, textile artist, * 12.3.1915
Tallinn – EW, S □ SvKL V.

Wulffaert, *Adrianus* (Wulffaert, Adrien),
painter, master draughtsman, * 3.9.1804
Goes (Zeeland), † 26.2.1873 Gent (Oost-
Vlaanderen) – NL, F, B □ DPB II;
Scheen II; ThB XXXVI.

Wulffaert, *Adrien* (DPB II) → **Wulffaert,**
Adrianus

Wulffaert, *Clara,* genre painter, f. 1801
– B □ DPB II.

Wulffaert, *Hippolyte,* painter, f. 1851 – B
□ DPB II.

Wulffers, *Hermen* → **Wulff,** *Hermen*

Wulffhagen, *Franz* → **Wulfhagen,** *Franz*

Wulffleff, *Albert-Charles* (Delaire) →
Wulffleff, *Charles Albert*

Wulffleff, *Charles Albert* (Wulffleff,
Albert-Charles), architect, watercolourist,
* 2.10.1874 London or Charleston
(England), l. after 1900 – CH,
F □ Delaire; Edouard-Joseph III;
ThB XXXVI.

Wulfflin (Goldschmiede-Familie) (ThB
XXXVI) → **Wulfflin,** *Hans (1500)*

Wulfflin (Goldschmiede-Familie) (ThB
XXXVI) → **Wulfflin,** *Hans (1528)*

Wulfflin (Goldschmiede-Familie) (ThB
XXXVI) → **Wulfflin,** *Jakob*

Wulfflin, *Hans (1500),* goldsmith, f. about
1500 – CH □ ThB XXXVI.

Wulfflin, *Hans (1528)* (Wulfflin, Hans),
goldsmith, f. 1528, † 1565 – CH
□ Brun IV; ThB XXXVI.

Wulfflin, *Jakob,* goldsmith, f. 1568,
† 1573 – CH □ ThB XXXVI.

Wulffschmidt, *Jacob Pontus von,* master
draughtsman, painter, * 22.11.1730,
† 15.6.1789 – S □ SvKL V.

Wulfhagen, *Franz,* painter, etcher,
* 1624 Bremen, † 1670 Bremen – D
□ ThB XXXVI.

Wulfin → *Vuolvinus*

Wulfing, *Wolfgang,* miniature painter,
f. 1462, l. 1464 – D □ ThB XXXVI.

Wulfinger, *Matthias,* building craftsman,
f. 1482, l. 1484 – A □ ThB XXXVI.

Wulfinger, *Stephan* → **Wultinger,** *Stephan*

Wulfinger, *Wolfgang* → **Wulfing,**
Wolfgang

Wulfraet, *A.* → **Wulfraet,** *Mathijs*

Wulfraet, *Daniel* → **Wolfraedt,** *Daniel*

Wulfraet, *Mathijs,* painter, * 1.1.1648
Arnhem, † 1727 Amsterdam – NL, D
□ ThB XXXVI.

Wulfram → **Wolfram** (1652)

Wulfric, engineer, f. 1172, l. 1174 – GB
□ Harvey.

Wulfrinus, calligrapher, f. 1031(?) – GB
□ Bradley III.

Wulfrum, *Marcus* → **Ulfrum,** *Markus*

Wulfse, *Allegonda Jacoba Catharina*
(Wulfse, Allegonda Jacoba Catherina),
painter, master draughtsman, * 28.9.1896
Zwijndrecht (Zuid-Holland), l. before
1970 – NL, F, D □ Mak van Waay;
Scheen II; Vollmer V.

Wulfse, *Allegonda Jacoba Catherina* (Mak
van Waay; Vollmer V) → **Wulfse,**
Allegonda Jacoba Catharina

Wulfse, *Gonda* → **Wulfse,** *Allegonda
Jacoba Catharina*

Wulfskerke, *Cornèlie van* (Van
Wulfskerke, Cornélie), illuminator,
copyist, f. 1503 – B □ Bradley III;
D'Ancona/Aeschlimann; DPB II.

Wulfsohn, *Benno,* painter, commercial
artist, * 21.12.1882 Mitau, l. before
1961 – D, LT □ ThB XXXVI;
Vollmer V.

Wulk, *Elke,* master draughtsman,
* 24.12.1914 Schulau (Elbe) – D
□ Wolff-Thomsen.

Wulk, *Otto,* watercolourist, * 26.12.1909
Heidmühlen (Holstein) – D
□ Vollmer V.

Wullf, *Antonie,* painter, * 14.8.1893 Riga,
l. 18.3.1980 – LV □ Hagen.

Wullimann, *Leonhard,* wood sculptor,
f. 1644, l. 1646 – D □ ThB XXXVI.

Wullimann, *Peter,* woodcutter, painter,
illustrator, master draughtsman,
* 4.6.1941 Solothurn – CH □ KVS;
LZSK; Plüss/Tavel II.

Wullin, building craftsman, f. 1399 – CH
□ Brun IV.

Wullschlegel, *Jakob,* cabinetmaker, f. 1664
– CH □ Brun III; ThB XXXVI.

Wullschleger, *Joh. Heinrich,* painter,
master draughtsman, graphic artist,
* 2.8.1913 Brugg – CH □ Vollmer VI.

Wullschleger, *Johann Anton,* sword smith,
f. 1693, l. 1706 – CH □ Brun III.

Wulman, *John* → **Wolman,** *John*

Wulrich, *John* → **Worlich,** *John* (1443)

Wulschlegel, *Georg,* armourer,
* Innsbruck, f. 1601 – CH □ Brun III.

Wulschleger, *Georg,* cabinetmaker, f. 1567,
l. 1594 – CH □ Brun III.

Wulschleger, *Jörgi* → **Wulschleger,** *Georg*

Wulser, *Adolphe,* painter, etcher,
* 20.1.1900 Birrhard – CH, USA
□ Plüss/Tavel II.

Wulstan, calligrapher, * Warwickshire,
† 1095 – GB □ Bradley III.

Wultinger, *Stephan,* architect, f. 1476,
† before 1520 – A □ DA XXXIII;
ThB XXXVI.

Wuluwe, *Jean de* → **Woluwe,** *Jean de*

Wulvelin von Rufach → **Wölflin von
Rufach**

Wulward, *John* → **Wolward,** *John*

Wulz, *Erich,* painter, graphic
artist, * 23.3.1906 Salzburg – A
□ Fuchs Maler 20.Jh. IV; List.

Wulz, *Hans,* landscape painter,
veduta painter, fresco painter,
restorer, * 1.4.1909 Landeck (Tirol),
† 9.10.1985 Wien-Mauer – A
□ Fuchs Maler 20.Jh. IV.

Wulz, *Hugo,* painter, graphic
artist, * 19.6.1937 Villach – A
□ Fuchs Maler 20.Jh. IV; List.

Wulz, *Roswitha,* painter, puppet designer,
* 1939 Weitensfeld (Kärnten) – A
□ Fuchs Maler 20.Jh. IV.

Wulzinger, *Karl,* architect, * 29.6.1886
Würzburg, † 28.5.1948 Karlsruhe – D
□ Vollmer V.

Wulzinger, *Michael (1779),* mason,
* 1779, † 1845 – D □ ThB XXXVI.

Wulzinger, *Stephan* → **Wultinger,** *Stephan*

Wumann, *W. W. de,* master draughtsman,
engraver, f. 1686 – D □ ThB XXXVI.

Wumard, *Michel* (Brun III) → **Voumard,**
Michel

Wumen Daoren %Chimu → **Xiao,**
Yuncong

Wund, *Friedrich,* graphic artist, * 1936
– D □ Nagel.

Wundahl, *Martha,* faience painter,
f. before 1896 – D □ Neuwirth II.

Wunder, *Adalbert,* portrait painter,
master draughtsman, * 5.2.1827 Berlin,
l. 1869 – USA, D □ Groce/Wallace;
ThB XXXVI.

Wunder, *Carl Christian F. W. Ernst* →
Wunder, *Friedrich Wilhelm*

Wunder, *Clarence Edmond,* architect,
* 14.11.1886 Philadelphia (Pennsylvania),
† 19.10.1940 – USA □ Tatman/Moss.

Wunder, *Eustachius,* goldsmith, f. 1622
– D □ Sitzmann.

Wunder, *Franz Xaver* → **Wunderer,**
Franz Xaver

Wunder, *Friedrich Wilhelm,* painter,
* 23.9.1742 Legefeld (Weimar),
† 18.6.1828 Bayreuth – D □ Sitzmann;
ThB XXXVI.

Wunder, *Hans,* painter, * 26.3.1886
Grein, † 25.1.1962 Linz – A
□ Fuchs Geb. Jgg. II.

Wunder, *Joh. Benedikt,* painter, copper
engraver, * 1786 – D □ ThB XXXVI.

Wunder, *Joseph Anton* → **Wunderer,**
Joseph Anton

Wunder, *Rudolf Heinrich,* painter,
* 23.11.1743, † 26.12.1792 Bayreuth
– D □ Sitzmann.

Wunder, *W.* → **Wunderer,** *Willibald*

Wunder, *Wilhelm Ernst,* painter,
* 11.5.1713 Kranichfeld (Thüringen),
† 20.6.1787 Bayreuth – D □ Sitzmann;
ThB XXXVI.

Wunderer, *Abraham,* goldsmith, f. 1562,
l. 1593 – D □ Seling III.

Wunderer, *Franz Xaver,* painter,
f. 1751, † 1764 – D □ Markmiller;
ThB XXXVI.

Wunderer, *Hans (1500),* building
craftsman, f. 1500, l. 1515 – D
□ ThB XXXVI.

Wunderer, *J. J.,* painter, * 1764
Straßburg, l. 1787 – F □ ThB XXXVI.

Wunderer, *Joseph Anton,* painter,
* 1730, † 12.5.1799 Donauwörth – D
□ Sitzmann; ThB XXXVI.

Wunderer, *Lukas,* watercolourist, etcher,
lithographer, screen printer, photographer,
ceramist, sculptor, performance artist,
* 1.10.1949 Basel – CH □ KVS;
LZSK.

Wunderer, *Willibald,* painter,
* Eichstätt, f. 1760, † 19.11.1799 –
D □ ThB XXXVI.

Wunderlich, *Albert,* landscape painter,
* 1876 Stuttgart, † 1946 – D □ Nagel.

Wunderlich, *Bedřich,* painter, graphic
artist, * 9.3.1888 Prag-Žižkov – CZ
□ Toman II.

Wunderlich, *Carl Gustav* → **Wunderlich,**
Gustav

Wunderlich, *Edmund,* painter, engraver, lithographer, * 3.2.1902 Bern, † 6.12.1985 Bern – CH ⊡ KVS; LZSK; Plüss/Tavel II.

Wunderlich, *George,* landscape painter, history painter, * about 1826 Pennsylvania, l. 1869 – USA ⊡ Groce/Wallace.

Wunderlich, *Gottfried,* painter, * 1689 Ohrdruf, † 2.1.1749 Arnstadt – D ⊡ ThB XXXVI.

Wunderlich, *Gustav,* master draughtsman, etcher, lithographer, * 10.3.1809 Meißen, † 19.5.1882 Dresden – D ⊡ ThB XXXVI.

Wunderlich, *Hans,* painter, f. 1488, l. 1521 – PL ⊡ ThB XXXVI.

Wunderlich, *Hermann (1839),* watercolourist, * 6.8.1839 Dresden, † 26.4.1915 Dresden – D ⊡ ThB XXXVI.

Wunderlich, *Inge,* painter, master draughtsman, * 16.5.1933 Werdau – D ⊡ ArchAKL.

Wunderlich, *J. W.,* wax sculptor, portrait painter, pastellist, pattern designer, f. 1795, l. 1804 – D, DK ⊡ ThB XXXVI.

Wunderlich, *Joh. Matthias* → **Wunderlich,** *Matthias*

Wunderlich, *Johann Gottlieb Traugott,* porcelain painter, flower painter, * 7.2.1780 Dresden, l. 1811 – D ⊡ Rückert.

Wunderlich, *Johann Jakob,* porcelain painter, f. 1730, † 25.1.1751 Erfurt – D ⊡ ThB XXXVI.

Wunderlich, *Matthias,* porcelain painter, f. 1767, † 1.5.1785 Flörsheim – D ⊡ ThB XXXVI.

Wunderlich, *Max Julius,* sculptor, etcher, landscape painter, genre painter, * 20.10.1878 Sereth (Bukowina), † 21.1.1966 Wien – A ⊡ Fuchs Maler 19.Jh. Erg.-Bd II; Fuchs Maler 19.Jh. IV; Ries; ThB XXXVI.

Wunderlich, *Michael,* mason, f. 1673, l. 1676 – D ⊡ ThB XXXVI.

Wunderlich, *Moritz Hermann* → **Wunderlich,** *Hermann (1839)*

Wunderlich, *Paul,* master draughtsman, graphic artist, * 10.3.1927 Eberswalde – D ⊡ ContempArtists; DA XXXIII; Vollmer V.

Wunderlich, *Thea,* painter, f. before 1887 – D ⊡ Ries.

Wunderlich, *Winfried,* glass artist, * 4.7.1951 Gera – D ⊡ WWCGA.

Wunderlin, *Rudolf,* painter, cartoonist, linocut artist, woodcutter, illustrator, * 6.8.1916 Zürich, † 18.6.1990 Zürich – CH ⊡ KVS; LZSK.

Wunderly, *August,* painter, f. 1921 – USA ⊡ Falk.

Wunderly, *Mireille,* painter, * 12.9.1935 Zürich – CH ⊡ KVS.

Wundersamb, *David,* goldsmith, f. 1738 – D ⊡ ThB XXXVI.

Wunderwald, *Gustav,* painter, stage set designer, * 1.1.1882 Köln-Kalk, † 1945 Berlin – D ⊡ ThB XXXVI; Vollmer V.

Wunderwald, *Ilna* (Ewers-Wunderwald, Ilna), painter, master draughtsman, illustrator, * 7.5.1875 Düsseldorf, † 1957 Allensbach – D ⊡ Ries; ThB XXXVI.

Wunderwald, *Wilhelm,* painter, artisan, * 28.7.1870 Düsseldorf, † 20.7.1937 Düsseldorf – D ⊡ ThB XXXVI.

Wundizsch, *Hans* → **Windizsch,** *Hans*

Wundram, *G.,* architect, f. 1813 – D ⊡ ThB XXXVI.

Wundsam, *Josef* (Fuchs Maler 19.Jh. Erg.-Bd II) → **Wundsam,** *Joseph*

Wundsam, *Joseph* (Wundsam, Josef), flower painter, porcelain painter, * 1800, † 2.6.1833 Wien – A ⊡ Fuchs Maler 19.Jh. Erg.-Bd II; Fuchs Maler 19.Jh. IV; ThB XXXVI.

Wundsam, *Karl,* still-life painter, landscape painter, * 24.10.1895 Brunn am Gebirge, † 19.5.1961 Wien – A ⊡ Fuchs Geb. Jgg. II.

Wundsam, *Othmar,* painter, graphic artist, * 23.10.1922 Wien – A ⊡ Fuchs Maler 20.Jh. IV.

Wundt, lithographer, f. about 1848 – D ⊡ ThB XXXVI.

Wundt, *Elisabeth,* painter, * 1856 Ludwigsburg – D ⊡ Nagel.

Wunhart, *Andreas,* carver, f. 1417 – D ⊡ ThB XXXVI.

Wunianský, master draughtsman, f. 1701 – CZ ⊡ Toman II.

Wunne, *Johann,* painter, f. 1427, l. 1436 – D ⊡ Merlo.

Wunnenberg, *Franz,* painter, f. 1690 – D ⊡ Focke; ThB XXXVI.

Wunner, *Johann,* cabinetmaker, f. 1752, l. 1758 – D ⊡ ThB XXXVI.

Wunnik, *Johannes van,* ceramist, * 18.8.1918 Maastricht (Limburg) – NL, IL ⊡ Scheen II.

Wunram, *Gloria,* painter, computer artist, assemblage artist, * 26.8.1942 Zürich – CH ⊡ KVS.

Wunsch, stucco worker, f. 1749 – D ⊡ ThB XXXVI.

Wunsch, *Albert,* medalist, * 24.5.1834 Luxemburg, † 2.6.1903 Diekirch – L ⊡ ThB XXXVI.

Wunsch, *Christian Ludwig* → **Pintsch,** *Christian Ludwig (1737)*

Wunsch, *Johann Christian,* wood sculptor, f. 1722 – PL ⊡ ThB XXXVI.

Wunsch, *Marie,* genre painter, illustrator, * 17.7.1862 Wien or Gersthof (Wien), † 29.3.1898 Meran – A, I ⊡ Fuchs Maler 19.Jh. IV; Ries; ThB XXXVI.

Wunsch, *Mizi* → **Wunsch,** *Marie*

Wunsch, *Mizzi* → **Wunsch,** *Marie*

Wunsch, *P.,* illustrator, f. before 1907 – D ⊡ Ries.

Wunscheim, *Mikuláš,* master draughtsman, f. 1801, l. 1806 – CZ ⊡ Toman II.

Wunschel, *Andres,* carpenter, * 1707, † 20.11.1784 Bayreuth – D ⊡ Sitzmann.

Wunschel, *Erhard,* carpenter, f. 1690, l. 1718 – D ⊡ Sitzmann.

Wunschheim, *Mikuláš* → **Wunscheim,** *Mikuláš*

Wunscholt, *Andreas,* sculptor, † 7.2.1728 Bamberg – D ⊡ ThB XXXVI.

Wunsh, *José,* landscape painter, f. 1866 – E ⊡ Cien años XI.

Wuntsche, *Johann Baptist* → **Wanscher,** *Johann Baptist*

Wuntscher, *Johann Baptist* → **Wanscher,** *Johann Baptist*

Wunuwun, *Jack,* painter, * 1930 Northern Territory, † 31.12.1990 or 1992 Arnhem Land – AUS ⊡ DA XXXIII; Robb/Smith.

Wuörner, *Hans,* glass painter, f. 1593, l. 1619 – CH ⊡ Brun III.

Wuörner, *Uli,* glass painter, f. 1604, l. 1611 – CH ⊡ Brun III.

Wuolfgiso, scribe, miniature painter, f. 701 – CH ⊡ ThB XXXVI.

Wuorela, *Toivo* (Vuorela, Toivo), graphic artist, * 3.1.1906 Virolahti – SF ⊡ Koroma; Kuvataiteilijat.

Wuori, *Esko Ilmari* → **Vuori,** *Esko Ilmari*

Wuori, *Kaarlo* (Vuori, Kaarlo), figure painter, landscape painter, * 19.8.1863 Ruovesi, † 22.6.1914 Tampere or Iisalmen Runni – SF ⊡ Koroma; Kuvataiteilijat; Nordström; Paischeff; ThB XXXVI.

Wuorinen, *Lasse Rudolf* → **Bergendahl,** *Lasse Rudolf*

Wurbs, *Christoph* → **Worbs,** *Christoph*

Wurczinger, *Mihály* → **Wurzinger,** *Mihály*

Wurden, *J. B.,* engraver, f. 1839 – NL ⊡ Scheen II.

Wurf, *Viktor* → **Wurl,** *Viktor*

Wurfbain, *Catherine Marguerite,* painter, * 4.7.1896 Amsterdam (Noord-Holland), l. before 1970 – NL ⊡ Scheen II.

Wurher, *Louis Charles* → **Wührer,** *Louis Charles*

Wurl, *Mathilde,* painter, f. before 1844, l. 1886 – D ⊡ ThB XXXVI.

Wurl, *Viktor,* painter, graphic artist, * 5.7.1879 Schwiebus, † 22.7.1932 Dresden – D ⊡ ThB XXXVI.

Wurlyche, *John* → **Worlich,** *John (1443)*

Wurm, *Anton (1894),* porcelain painter(?), f. 1894 – A ⊡ Neuwirth II.

Wurm, *Anton (1922),* goldsmith, f. 1922 – A ⊡ Neuwirth Lex. II.

Wurm, *Armin,* painter, f. before 1914 – D ⊡ Ries.

Wurm, *Erwin,* painter, graphic artist, sculptor, action artist, * 27.7.1954 Bruck an der Mur – A ⊡ Fuchs Maler 20.Jh. IV; List.

Wurm, *Erwin Ams,* painter, graphic artist, * 22.5.1941 Hausmening (Nieder-Österreich) – A ⊡ Fuchs Maler 20.Jh. IV.

Wurm, *Franz Josef,* painter, * 30.3.1816 Stiefenhofen, † 11.7.1865 Gutenberg (Allgäu) – D ⊡ ThB XXXVI.

Wurm, *Gottfried,* painter, master draughtsman, * 4.9.1946 Wien – A ⊡ Fuchs Maler 20.Jh. IV.

Wurm, *Hans (1501),* form cutter, printmaker, f. about 1501, l. 1504 – D ⊡ ThB XXXVI.

Wurm, *Hans (1510),* master draughtsman, f. 1510 – D ⊡ ThB XXXVI.

Wurm, *Hans (1886),* painter, * 30.10.1886 Velden (Hersbruck), † 1971 München – D ⊡ Ries.

Wurm, *Hans Joachim,* goldsmith, * 1599 Nürnberg, † 1637 Nürnberg (?) – D, D ⊡ Kat. Nürnberg.

Wurm, *Heinrich (1906)* (Wurm, Heinrich), painter, restorer, * 1906 Siegen – D ⊡ KünNRW IV.

Wurm, *Heinrich (1944),* architect, f. 1944 – D ⊡ Davidson II.1.

Wurm, *Hieronymus,* goldsmith, f. 1569, † 1605 Nürnberg (?) – D ⊡ Kat. Nürnberg.

Wurm, *Joachim,* goldsmith (?), f. 1595, † 1624 Nürnberg (?) – D ⊡ Kat. Nürnberg.

Wurm, *Karl,* fresco painter, glass painter, * 22.9.1893 München, † 20.2.1951 München – D ⊡ Münchner Maler VI; ThB XXXVI; Vollmer V.

Wurm, *Matthis,* fortification architect, f. 1632, l. 1634 – D ⊡ ThB XXXVI.

Wurm, *Michel,* painter, f. 1673 – D ⊡ ThB XXXVI.

Wurm, *Peter,* bookplate artist, f. before 5.1911 – D ⊡ Rump.

Wurm-Arnkreuz, *Alois von,* architect, * 26.1.1843 Wien, † 4.2.1920 Wien – A □ ThB XXXVI.

Wurmb, *Adam Ludw.* → **Wurmb,** *Friedrich Wilhelm von*

Wurmb, *Anton Ludw.* → **Wurmb,** *Friedrich Wilhelm von*

Wurmb, *Friedrich Wilhelm von,* painter, * 7.6.1690, † 8.4.1768 Großfurra (Sondershausen) – D □ ThB XXXVI.

Wurmb, *G.* (Rump) → **Wurmb,** *Gertrud*

Wurmb, *Gertrud* (Wurmb, G.), painter, illustrator, * 26.9.1877 Gelting (Flensburg), † 1956 or after 1956 Berlin – D □ Rump; ThB XXXVI; Vollmer V; Wolff-Thomsen.

Wurmb, *Moritz von,* painter, * 25.5.1823 Berlin, † 25.1.1891 München – D □ ThB XXXVI.

Wurmb, *Thea von,* portrait painter, commercial artist, * 28.8.1899 Straßburg, † 16.10.1974 München – D □ Münchner Maler VI; Vollmer V.

Wurmb, *Wilhelm,* stage set designer, f. 1794, l. 1797 – D □ Rump.

Wurmbrand, *A.* → **Wurmbrandt,** *A.*

Wurmbrandt, *A.,* landscape painter, veduta painter, f. 1851 – A □ Fuchs Maler 19.Jh. IV.

Wurmprecht, copyist, f. 1373 – A □ Bradley III.

Wurms, *Gottlieb,* engraver, * about 1826 Württemberg, l. 1860 – USA, D □ Groce/Wallace.

Wurmser, *Nikolaus* (Wurmser of Strasbourg, Nicholas), painter, f. 5.7.1357, l. 1360 – F, CZ, D □ DA XXXIII; ThB XXXVI.

Wurmser of Strasbourg, *Nicholas* (DA XXXIII) → **Wurmser,** *Nikolaus*

Wurmski, silhouette artist, f. 1840 – USA, PL □ Groce/Wallace.

Wurmsohn, *Emil,* goldsmith, f. 1897, l. 1922 – A □ Neuwirth Lex. II.

Wurmsohn, *Julius,* goldsmith, jeweller, f. 1903 – A □ Neuwirth Lex. II.

Wurnig, *Peter,* painter, f. 1846 – A □ ThB XXXVI.

Wurschbauer, *Carl,* medalist, stamp carver, * 1774 Graz, † 18.5.1841 Gyulafehérvár – RO □ ThB XXXVI.

Wurschbauer, *Franz Ignaz* → **Wurschbauer,** *Ignaz*

Wurschbauer, *Ignaz,* sculptor, medalist, f. 1735, † 2.6.1767 Graz – A, CZ □ ThB XXXVI.

Wurschbauer, *Johann Baptist (1758)* (Wurschbauer, Johann Baptist (1)), medalist, * Wien, f. 1758, † 8.9.1800 Schmöllnitz – A, D □ ThB XXXVI.

Wurschbauer, *Joseph (1732),* sculptor, f. 1732, l. 1736 – A □ ThB XXXVI.

Wurst, *Franz,* goldsmith, jeweller, f. 1918 – A □ Neuwirth Lex. II.

Wurst, *Hermann Gottlob,* portrait painter, miniature painter, * 1823 Ludwigsburg, † 1.1891 Rom – D, F, I □ Nagel; ThB XXXVI.

Wurst, *Richard* → **Paul,** *Richard*

Wurstbauer, *Franz Ignaz* → **Wurschbauer,** *Ignaz*

Wurstbauer, *Ignaz* → **Wurschbauer,** *Ignaz*

Wurstemberger, *André von,* painter, * 20.3.1904 Bern, † 6.1983 Paris – CH □ Plüss/Tavel II.

Wurstemberger, *Johann Rudolf,* cannon founder, * 1679, † 5.6.1748 – CH □ Brun III.

Wurstemberger, *René de* (Delaire) → **Wurstemberger,** *René von*

Wurstemberger, *René von* (Wurstemberger, René de), architect, * 30.8.1857 Bern, l. 1922 – CH □ Brun III; Delaire; ThB XXXVI.

Wurster, *Bruno* (Wurster, Bruno Carlos), painter, etcher, lithographer, * 8.6.1939 Bern – CH, D □ KVS; LZSK; Plüss/Tavel II.

Wurster, *Bruno Carlos* (Plüss/Tavel II) → **Wurster,** *Bruno*

Wurster, *Catherine* → **Bauer,** *Catherine Krouse*

Wurster, *Eduard,* painter, * 7.9.1927 Küsnacht – CH □ KVS.

Wurster, *Frederick Jacob,* architect, * 17.9.1891 Philadelphia, l. 1941 – USA □ Tatman/Moss.

Wurster, *Gottlieb,* belt and buckle maker, f. 1741 – S □ ThB XXXVI.

Wurster, *Hans Leonhard* → **Worster,** *Leonhard* (1633)

Wurster, *Joseph,* modeller, master draughtsman, enchaser, * 8.12.1808 Kleinwelka (Bautzen), l. after 1845 – D □ ThB XXXVI.

Wurster, *Leonhard* → **Worster,** *Leonhard* (1633)

Wurster, *Sepp,* painter, * 18.10.1918 – D □ Mülfarth.

Wurster, *Walter,* architect, * 1927 – CH □ Vollmer VI.

Wurster, *William Wilson,* architect, * 20.10.1895 Stockton (California), † 13.9.1973 Berkeley (California) – USA □ DA XXXIII; Vollmer V.

Wurt, *Ferdinand,* sculptor, * 1855 or 1856 Frankreich, l. 17.7.1879 – USA □ Karel.

Wurtelo, *Isobel Keil,* painter, * 13.6.1885 McKeesport (Pennsylvania), † 11.7.1963 Los Angeles (California) – USA □ Falk; Hughes.

Wurth, *Franz,* carpenter, f. about 1746 – D □ ThB XXXVI.

Wurth, *Gerlinde,* painter, master draughtsman, * 10.2.1933 Wien – A, S □ SvKL V.

Wurth, *Herman,* sculptor, * New York, f. 1913 – USA □ Falk.

Wurth, *J. W.* → **Würth,** *Joh. Nepomuk*

Wurth, *Thierry,* photographer, architect, * 21.7.1952 Washington (District of Columbia) – CH, USA □ KVS.

Wurth, *Xavier,* landscape painter, * 1869 Lüttich, † 1933 Lüttich – B □ DPB II; ThB XXXVI.

Wurtz, *Edith M. B.,* painter, f. 1924 – USA □ Falk.

Wurtz, *Kathleen Elizabeth* → **Ferguson,** *Kathleen*

Wurtzbauer, *Benedikt* → **Wurzelbauer,** *Benedikt*

Wurtzel, *A.,* porcelain painter (?), f. 1894 – D □ Neuwirth II.

Wurtzel, *David,* painter (?), * 24.9.1935 New York – I □ Comanducci V.

Wurtzelbauer, *Benedict* → **Wurzelbauer,** *Benedikt*

Wurtzelius, *Johan,* decorative painter, f. 1775, l. 1789 – S □ SvKL V.

Wurtzer, *Johann Peter* → **Wurzer,** *Johann Peter*

Wurtzer, *Mathis,* cabinetmaker, f. 1730, l. 1734 – D □ ThB XXXVI.

Wurtzlbaur, *Benedikt* → **Wurzelbauer,** *Benedikt*

Wurz, *Dominikus,* stucco worker, f. 1757 – D □ ThB XXXVI.

Wurzbach, *G. F.,* lithographer, engraver, wood carver, f. 1838, l. 1851 – D □ Feddersen; Rump; ThB XXXVI.

Wurzbach, *Hermann,* architect, * 1850, † 1905 – D □ ThB XXXVI.

Wurzbach, *W.,* wood engraver, f. 1853, l. 1881 – USA □ Groce/Wallace.

Wurzel, *Ludvik,* sculptor, * 24.1.1865 Prag, † 25.11.1913 Prag – CZ □ ThB XXXVI; Toman II.

Wurzelbauer, *Benedikt,* founder, sculptor, * 25.9.1548 Nürnberg, † 2.10.1620 Nürnberg – D □ DA XXXIII; ThB XXXVI; Toman II.

Wurzer (Bildhauer-Familie) (ThB XXXVI) → **Wurzer,** *Karl Anton Ernst*

Wurzer (Bildhauer-Familie) (ThB XXXVI) → **Wurzer,** *Lorenz*

Wurzer (Bildhauer-Familie) (ThB XXXVI) → **Wurzer,** *Wilhelm Johann*

Wurzer, *Erich,* miniature sculptor, * 26.2.1913 Suhl – D □ Vollmer V.

Wurzer, *Georg Wenzel,* sculptor, f. about 1724 – A □ ThB XXXVI.

Wurzer, *Joh.* → **Wurzer,** *Matthias*

Wurzer, *Joh. Georg,* potter, * about 1674, † 12.5.1738 – D □ Sitzmann.

Wurzer, *Joh. Matthias* → **Wurzer,** *Matthias*

Wurzer, *Johann Matthias,* flower painter, portrait painter, * 1760 Siegsdorf, † 19.4.1838 Salzburg – A □ Fuchs Maler 19.Jh. IV; ThB XXXVI.

Wurzer, *Johann Peter,* copper engraver, f. 1743, † 15.5.1771 Graz – A □ ThB XXXVI.

Wurzer, *Karl Anton Ernst,* sculptor, * 27.1.1739 Bamberg, † 3.10.1810 Bamberg – D □ Sitzmann; ThB XXXVI.

Wurzer, *Lorenz,* sculptor, * 1805 Bamberg, l. about 1843 – H, D □ Sitzmann; ThB XXXVI.

Wurzer, *Matthias,* landscape painter, animal painter, f. 1710 – A □ ThB XXXVI.

Wurzer, *Wilhelm Johann,* sculptor, * 12.3.1773 Bamberg, † 20.10.1846 Bamberg – D □ Sitzmann; ThB XXXVI.

Wurzgart, *Caspar,* painter, f. 1527 – D □ Zülch.

Wurzgart, *Hans (1494),* painter, f. 1494, † 1522 – D □ Zülch.

Wurzgart, *Hans (1527),* painter, f. 1527, † 1555 – D □ Zülch.

Wurzinger, *Carl,* history painter, portrait painter, * 1.6.1817 Wien, † 16.3.1883 Wien-Döbling – A, I □ Fuchs Maler 19.Jh. Erg.-Bd II; Fuchs Maler 19.Jh. IV; PittItalOttoc; ThB XXXVI.

Wurzinger, *Carl August Ludwig* → **Wurzinger,** *Carl*

Wurzinger, *Hans,* painter, graphic artist, * 13.8.1918 Wien – A □ Fuchs Maler 20.Jh. IV.

Wurzinger, *Michal* (Toman II) → **Wurzinger,** *Mihály*

Wurzinger, *Mihály* (Wurzinger, Michal), painter, f. 1791, l. 1802 – H, CZ □ ThB XXXVI; Toman II.

Wuschin, *Daniel* → **Wussin,** *Daniel*

Wussi, *Santino* → **Bussi,** *Santino* (1664)

Wussim, *Daniel* → **Wussin,** *Daniel*

Wussin, *Daniel,* copper engraver, * 1626 Graz, † before 21.8.1691 Prag – CZ □ ThB XXXVI; Toman II.

Wussin, *Jan František* (Toman II) → **Wussin,** *Joh. Franz*

Wussin, *Joh. Franz* (Wussin, Jan František), copper engraver, * before 19.3.1663 Prag, l. after 1701 – CZ, D, A □ Toman II.

Wussin, *Kaspar Zacharias,* copper
engraver, * before 16.12.1664 Prag,
† 12.2.1747 Prag – CZ ☐ Toman II.
Wust, *Alexander* (EAAm III; ThB
XXXVI) → **Wüst,** *Alexander*
Wust, *Alexandre* (DPB II) → **Wüst,**
Alexander
Wust, *Christoffel* → **Wüst,** *Christoffel*
Wust, *Wilhelm,* portrait painter,
miniature painter, * Frankfurt
(Main), f. before 1869, l. 1887 – F
☐ Schidlof Frankreich; ThB XXXVI.
Wustenbergh, *Jean Joseph,* painter,
f. 1829 – B ☐ DPB II; ThB XXXVI.
Wusterhausen, *Hans,* carpenter, f. 1718
– D ☐ ThB XXXVI.
Wustig, *Gottfried,* stonemason, * Leipzig,
f. 1674, † 14.4.1680 Freiberg (Sachsen)
– D ☐ ThB XXXVI.
Wustl, *Max,* portrait painter, f. 1930 – CZ
☐ Toman II.
Wustlich, *Carl August,* porcelain former,
flower painter, * 1726 Meißen, l. 1755
– D ☐ Rückert.
Wustlich, *Georg Heinrich,* painter, * 1702,
† 1794 Dresden – D ☐ ThB XXXVI.
Wustlich, *Hugo,* painter, graphic artist,
* 21.11.1884 Schönberg (Nieder-Bayern),
l. before 1961 – D ☐ ThB XXXVI;
Vollmer V.
Wustlich, *Johann George,* porcelain artist,
* 1701 Meißen, † 24.9.1794 Meißen
– D ☐ Rückert.
Wustlich, *Otto,* porcelain painter,
* 22.3.1819 or 23.3.1819 Pfaffendorf
(Nieder-Bayern), † 10.4.1886
Schönberg (Nieder-Bayern) – D
☐ Münchner Maler IV; Neuwirth II;
Schidlof Frankreich; Sitzmann;
ThB XXXVI.
Wustmann, *Gustav,* landscape painter,
graphic artist, artisan, * 9.7.1873
Leipzig, † 18.2.1939 Leipzig – D
☐ Ries; ThB XXXVI.
Wustmann, *Jakob,* cabinetmaker,
architect, f. 1595, l. about 1622 – D
☐ ThB XXXVI.
Wustrowsky, wax sculptor, f. 1794 – D
☐ ThB XXXVI.
Wusyn, *Daniel* → **Wussin,** *Daniel*
Wuta Wuta Tjangala → **Uta Uta**
Wuterius, *Wolter* → **Westerhues,** *Wolter*
Wuthrich, *César,* painter, engraver,
* 13.6.1914 Sion, † 2.2.1989 Sion –
CH ☐ KVS.
Wuthrich, *Walter Félix* → **Waly**
Wutky, *Michael* (Wuttgy, Michael),
history painter, landscape painter,
* 8.9.1739 or 9.9.1739 or 1738 Krems,
† 23.9.1822 or 23.9.1823 Wien – A,
I ☐ Fuchs Maler 19.Jh. Erg.-Bd II;
Fuchs Maler 19.Jh. IV; List;
Schidlof Frankreich; ThB XXXVI.
Wutsch, *Adolf,* painter, f. about 1933 – A
☐ Fuchs Geb. Jgg. II.
Wutschetitsch, *Jewgenij Wiktorowitsch*
(Vollmer VI) → **Vučetič,** *Evgenij*
Viktorovič
Wutschl, *Friedrich,* painter,
restorer, f. 1886, l. 1894 – A
☐ Fuchs Maler 19.Jh. Erg.-Bd II.
Wuttgy, *Michael* (Schidlof Frankreich) →
Wutky, *Michael*
Wuttich, *Hans* → **Wittig,** *Hans* (1528)
Wuttke, *Adolf-Ernst,* poster artist,
* 24.9.1912 Breslau – D ☐ Vollmer VI.
Wuttke, *Carl,* painter of oriental scenes,
landscape painter, * 3.1.1849 Trebnitz
(Schlesien), † 4.7.1927 München – D,
I ☐ Feddersen; Münchner Maler IV;
ThB XXXVI.

Wuttke, *H.,* porcelain painter(?), f. 1894
– D ☐ Neuwirth II.
Wuttke, *Rudolf,* painter, sculptor, * 1935
Breslau – PL, D ☐ KüNRW II.
Wutz, *Hans,* landscape painter,
watercolourist, f. about 1950 – A
☐ Fuchs Maler 20.Jh. IV.
Wutzer, *Joh. Matthias* → **Wurzer,**
Matthias
Wutzer, *Matthias* → **Wurzer,** *Matthias*
Wutzler, *W.,* architect, f. 1904 – RC, D
☐ ArchAKL.
Wuytiers, *Marie* → **Blaauw,** *Anna Maria*
Wuzer, *Joh. Matthias* → **Wurzer,**
Matthias
Wuzer, *Matthias* → **Wurzer,** *Matthias*
Wuzhun Shifan, painter, * 1179, † 1249
– RC ☐ ArchAKL.
Wy, *Henry,* mason, f. about 1324, l. 1326
– GB ☐ Harvey.
Wyand, *George,* engraver, * about
1840 Pennsylvania, l. 10.1860 – USA
☐ Groce/Wallace.
Wyandt, *Abraham* → **Svansköld,** *Abraham*
Winandts
Wyandt, *Christian Albert Ludwig* →
Weyandt, *Ludwig*
Wyandt, *Ludwig* → **Weyandt,** *Ludwig*
Wyant, *Alexander H.* (Wyant, Alexander
Helwig), landscape painter, * 11.1.1836
Port Washington (Ohio) or Evans Creek
(Ohio), † 29.11.1892 New York – USA,
CDN ☐ DA XXXIII; EAAm III; Falk;
Groce/Wallace; Harper; ThB XXXVI.
Wyant, *Alexander H.* (Mistress) →
Wyant, *Arabella L.*
Wyant, *Alexander Helwig* (DA XXXIII;
EAAm III; Falk; Groce/Wallace; Harper)
→ **Wyant,** *Alexander H.*
Wyant, *Arabella L.,* painter, * 27.10.1919
– USA ☐ Falk.
Wyarenbergh, *Johann,* architect, f. 1440,
l. 1448 – D ☐ ThB XXXVI.
Wyatt, *A. C.* (Wyatt, Augustus Charles),
landscape painter, * 1.5.1863 London,
† 8.2.1933 Santa Barbara (California)
or Montecito (California) – GB,
USA ☐ Falk; Hughes; Johnson II;
ThB XXXVI; Wood.
Wyatt, *A. M. B.,* artist, f. 1901 – GB
☐ McEwan.
Wyatt, *Anthony,* painter, * 1927 Brentford
– GB ☐ Spalding.
Wyatt, *Augustus Charles* (Hughes) →
Wyatt, *A. C.*
Wyatt, *Benjamin (1709),* architect, * 1709,
† 7.1772 Blackbrook Farm (Weeford)
– GB ☐ Colvin.
Wyatt, *Benjamin (1745),* architect,
* 14.1.1744 or 14.1.1745 Weeford,
† 5.1.1818 – GB ☐ Colvin.
Wyatt, *Benjamin (1755),* architect,
* 1755, † 29.11.1813 Sutton Coldfield
(Warwickshire) – GB ☐ Colvin.
Wyatt, *Benjamin Dean,* architect, * 1775
London, † about 1848 or 1850 or about
1855 Camden Town (London) – GB
☐ Colvin; DBA; ThB XXXVI.
Wyatt, *Charfles Oliver,* illustrator, f. 1876,
l. 1881 – CDN ☐ Harper.
Wyatt, *Charles (1751),* stucco worker,
* about 1751, † 1819 – GB ☐ Colvin.
Wyatt, *Charles (1759),* engineer, * about
1759, † 13.3.1819 London – GB
☐ Colvin.
Wyatt, *D.,* painter, f. 1846, l. 1850 – GB
☐ Wood.
Wyatt, *Edward (1757),* sculptor, gilder,
* 1757, † 1833 – GB ☐ Colvin;
Gunnis.

Wyatt, *Edward (1860),* sculptor, † 1860
– GB ☐ Colvin.
Wyatt, *Enoch,* sculptor, f. 1601 – GB
☐ ThB XXXVI.
Wyatt, *Ethel* → **Clayton,** *Ethel Williamson*
Wyatt, *F.,* painter, f. 1877, l. 1878 – GB
☐ Johnson II; Wood.
Wyatt, *George (1770),* architect, f. 1770,
† 23.2.1790 – GB ☐ Colvin.
Wyatt, *George (1782),* architect, * 1782,
† 1856 – GB ☐ Brown/Haward/Kindred;
Colvin.
Wyatt, *George (1880),* architect(?), † 1880
– GB ☐ Colvin.
Wyatt, *George (1893),* architect, f. 1893,
l. 1896 – GB ☐ DBA.
Wyatt, *George Geoffrey,* architect, * 1804,
† 1833 – GB ☐ Colvin.
Wyatt, *Henry (1794),* portrait painter,
genre painter, landscape painter,
* 17.9.1794 Thickbroom (Lichfield),
† 27.2.1840 Prestwich – GB ☐ Grant;
Houfe; Johnson II; Mallalieu;
ThB XXXVI.
Wyatt, *Henry (1817),* portrait painter,
f. 1817, l. 1838 – GB ☐ Wood.
Wyatt, *Henry (1862),* architect, f. before
1862, † 1899 – GB ☐ Colvin.
Wyatt, *Henry John,* sculptor, gilder,
architect, * about 1789, † 20.7.1862
Sussex – GB ☐ Colvin.
Wyatt, *Herbert Payne,* architect, * 1865,
† 1942 – GB ☐ DBA.
Wyatt, *Humphry,* architect, † 1946 – GB
☐ DBA.
Wyatt, *J.,* miniature painter, f. 1873 – GB
☐ Foskett.
Wyatt, *James (1746),* architect,
architectural draughtsman, * 1746 or
3.8.1748 Burton Constable, † 4.9.1813
or 5.9.1813 Marlborough (Wiltshire) –
GB ☐ Brown/Haward/Kindred; Colvin;
ELU IV; ThB XXXVI.
Wyatt, *James (1808),* sculptor, * 1808,
† 1893 – GB ☐ Colvin; Gunnis;
ThB XXXVI.
Wyatt, *James (1838)* (Wyatt, James (2)),
sculptor, f. before 1838, l. 1844 – GB
☐ ThB XXXVI.
Wyatt, *James Bosley Noel,* architect,
* 3.5.1847 Baltimore (Maryland), † 1926
– USA ☐ EAAm III; ThB XXXVI.
Wyatt, *Jeffry* → **Wyatville,** *Jeffry*
Wyatt, *John (1675),* architect(?), * 1675,
† 1742 – GB ☐ Colvin.
Wyatt, *John (1700),* carpenter, * 1700,
† 1766 – GB ☐ Colvin.
Wyatt, *John Drayton,* architect, painter,
* 1820 Nailsworth, † 1891 – GB
☐ Brown/Haward/Kindred; Johnson II;
Wood.
Wyatt, *Joseph,* architect, stonemason,
* 9.10.1739, † 1785 – GB ☐ Colvin.
Wyatt, *Katherine M.* (Johnson II) →
Wyatt, *Katherine Montagu*
Wyatt, *Katherine Montagu* (Wyatt,
Katherine M.), painter, f. 1889, l. 1903
– GB ☐ Johnson II; Wood.
Wyatt, *Lewis William* (Colvin; DBA) →
Wyatt, *William Lewis*
Wyatt, *Mary Lyttleton,* miniature painter,
* Baltimore, f. 1910 – USA, F ☐ Falk.
Wyatt, *Matthew (1805),* architect, * 1805,
† 1886 – GB ☐ Colvin; DBA.
Wyatt, *Matthew (1840),* architect, * 1840,
† 1892 – GB ☐ DBA.
Wyatt, *Matthew Cotes,* sculptor, painter,
* 1777 London, † 3.1.1862 London
– GB ☐ Colvin; Gunnis; Johnson II;
ThB XXXVI.

Wyatt, *Matthew Digby,* architect,
* 28.7.1820 Rowde (Devizes),
† 21.5.1877 Dimlands Castle
(Cowbridge) – GB □ Colvin;
Dixon/Muthesius; ThB XXXVI.

Wyatt, *Philip* (Wyatt, Philip William),
architect, f. 1811, † 1835 or 1836 – GB
□ Colvin.

Wyatt, *Philip William* (Colvin) → **Wyatt,**
Philip

Wyatt, *Richard James,* sculptor, * 3.5.1795
London, † 28.5.1850 Rom – GB, I
□ Colvin; Gunnis; ThB XXXVI.

Wyatt, *Samuel,* engineer architect,
carpenter, * 1735 or 8.9.1737
Blackbrook Farm (Weeford),
† 8.2.1807 Chelsea (London) – GB
□ Brown/Haward/Kindred; Colvin;
ThB XXXVI.

Wyatt, *T.,* painter, f. 1797, l. 1804 – GB
□ Grant; Waterhouse 18.Jh..

Wyatt, *Thomas,* portrait painter, * about
1799 Thickbroom (Lichfield), † 7.7.1859
Lichfield (Staffordshire)(?) – GB
□ ThB XXXVI.

Wyatt, *Thomas Henry,* architect,
* 9.5.1807 Roscommon, † 5.8.1880
London – GB □ Colvin; DBA;
Dixon/Muthesius; Houfe; ThB XXXVI.

Wyatt, *William,* architect, * 1734, † 1780
– GB □ Colvin.

Wyatt, *William Lewis* (Wyatt, Lewis
William), architect, * 1777, † 14.2.1853
Ryde (Isle of Wight) – GB □ Colvin;
DBA; ThB XXXVI.

Wyatville, *Jeffry,* architect, * 3.8.1766
Burton-on-Trent, † 10.2.1840 or
18.2.1840 London – GB □ Colvin;
Mallalieu; ThB XXXVI.

Wyberechts, *Michel,* copper engraver,
* 19.11.1704 Löwen, † 9.7.1764 Löwen
– B, NL □ ThB XXXVI.

Wyberg, figure painter, decorative painter,
f. before 1811, † after 1828 Hamburg-
Altona – D □ Rump; ThB XXXVI.

Wyberghen, *Willem van* → **Wyberghen,**
Wyllen van

Wyberghen, *Wyllen van,* painter, f. 1572
– B, NL □ ThB XXXVI.

Wybo, *Camille,* glass painter, * 1878
Veurne, † Tournai, l. before 1961 – B
□ Vollmer V.

Wybo, *Eugène-Adolphe-Henri-Georges,*
architect, * 1880 Paris, l. after 1899
– F □ Delaire.

Wyborn, *Stephen Mogg,* architect, f. 1887,
l. 1896 – GB □ DBA.

Wybrands, *Gillis,* brass founder, f. 1679,
l. 1699 – NL □ ThB XXXVI.

Wybrant, portrait painter, f. about 1850
– USA □ Groce/Wallace.

Wybrecht, *Alexandre,* painter, * 1844 or
1845 Frankreich, l. 10.4.1879 – USA
□ Karel.

Wyburd, *F. J.* (Bradshaw 1824/1892;
Bradshaw 1893/1910) → **Wyburd,**
Francis John

Wyburd, *Francis John* (Wyburd, F. J.),
genre painter, * 1826 London, † after
1893 – GB □ Bradshaw 1824/1892;
Bradshaw 1893/1910; Houfe; Johnson II;
Mallalieu; ThB XXXVI; Wood.

Wyburd, *Francis John (Mistress),* painter,
f. 1883 – GB □ Wood.

Wyburd, *Leonhard,* painter, interior
designer, f. 1879, l. 1904 – GB
□ Johnson II; Wood.

Wyburd, *M.,* painter, f. 1878 – GB
□ Johnson II; Wood.

Wyck, *J. P. van,* portrait painter, f. 1651
– NL □ ThB XXXVI.

Wyck, *Jan* (Wijck, Johan), etcher,
landscape painter, battle painter,
animal painter, * about 1640 or
1640 or 1645 or 29.10.1652 Haarlem
or Haarlem(?), † 26.10.1700 or
17.5.1700 or 1702 Mortlake (London)
or Morlake – GB, NL □ Bernt III;
DA XXXIII; Grant; ThB XXXVI;
Waller; Waterhouse 16./17.Jh..

Wyck, *Jan Claszen van* → **Wijck,** *Jan
Claszen van*

Wyck, *Jan Mertessen van,* painter, f. 1622
– NL □ ThB XXXVI.

Wyck, *Jean van der* → **Battel,** *Jean van*
(der Jüngere)

Wyck, *Johan van,* painter, f. 1658, l. 1664
– NL □ ThB XXXVI.

Wyck, *Johan Claszen van* → **Wijck,** *Jan
Claszen van*

Wyck, *John* → **Wyck,** *Jan*

Wyck, *John van* → **Wyck,** *Jan*

Wyck, *Philippe van* → **Coclers,** *Philippe
Henri*

Wyck, *Thomas* (Bernt III; Bernt V;
Grant; Waterhouse 16./17.Jh.) → **Wijck,**
Thomas

Wyck, *Thomas,* genre painter, landscape
painter, graphic artist, * Beverwijk,
† before 19.8.1677 Haarlem – GB
□ Waterhouse 16./17.Jh..

Wyck, *Thomas Beverwyck* (Pavière I) →
Wijck, *Thomas*

Wyck, *Willem van* (Van Wyck, Willem),
illuminator, f. 1451 – B □ DPB II.

Wyckaert, *Maurice,* painter, * 1923 Büssel
– B □ DPB II.

Wycke, *Jan Claszen van* → **Wijck,** *Jan
Claszen van*

Wycke, *Johan Claszen van* → **Wijck,** *Jan
Claszen van*

Wyckenden, *Robert* (Schurr IV) →
Wickenden, *Robert J.*

Wyckersloot, *Jan van,* portrait painter,
f. 1643, l. 1683 – NL □ Bernt III;
ThB XXXVI.

Wyckhuyse, *Cornelis,* architect, f. 1637,
l. 1638 – B □ ThB XXXVI.

Wyckmann, *Gottlieb Casper,* pewter
caster, f. 1866, l. 1905 – LV
□ ArchAKL.

Wyckmans-Svobodová, *Miloslava,* glass
artist, designer, painter, sculptor,
* 27.8.1936 Jičín – CZ, B □ WWCGA.

Wyckoff, *Anna Brooks,* painter, f. 1932
– USA □ Hughes.

Wyckoff, *Florence Richardson,* sculptor,
f. 1932 – USA □ Hughes.

Wyckoff, *Isabel Dunham,* flower painter,
f. about 1840 – USA □ Groce/Wallace.

Wyckoff, *Joseph,* painter, * 9.7.1883
Ottawa (Kansas), l. 1933 – USA
□ Falk.

Wyckoff, *Marjorie Annable,* sculptor,
* 23.9.1904 Montreal (Quebec) – USA,
CDN □ Falk.

Wyckoff, *Maud E.,* painter, f. 1913 –
USA □ Falk.

Wyckoff, *Sylvia Spencer,* painter,
* 14.11.1915 Pittsburgh (Pennsylvania)
– USA □ Falk.

Wyckt, *Jean van der* → **Battel,** *Jean van*
(der Jüngere)

Wyct, *Baudouin van der* → **Battel,**
Baudouin van

Wyct, *Gilles van der* → **Battel,** *Gilles
van*

Wyct, *Jacques van der* → **Battel,** *Jacques
van*

Wyct, *Jean van der* → **Battel,** *Jean van*
(der Jüngere)

Wyczisk, *Felix,* figure painter, landscape
painter, * 27.10.1893 Leipzig, l. before
1947 – D □ ThB XXXVI.

Wyczółkowski, *Leon* (Vyčulkovs'kyj,
Leon), painter, graphic artist, sculptor,
* 11.4.1852 Pidgallja, † 27.12.1936
Krakau or Warschau – PL, UA, D
□ DA XXXIII; ELU IV; SChU;
ThB XXXVI.

Wyczyński, *Kazimierz,* architect,
† 3.12.1923 – PL □ ThB XXXVI.

Wydasy, *István,* sculptor, f. 1507 – CZ, H
□ ThB XXXVI.

Wyddemere, *John* → **Wydmere,** *John*

Wyddemere, *John (1407),* cabinetmaker,
f. 7.10.1407 – GB □ Harvey.

Wydefield, *Arnoud* → **Wydeveld,** *Arnoud*

Wydeman, *Nikolaus,* cannon founder, bell
founder, f. 1505, l. 1509 – D □ Zülch.

Wydemann, *Johann,* sculptor, f. 1484 – D
□ ThB XXXVI.

Wydemere, *John* → **Wydmere,** *John*

Wyder, locksmith, f. 1527 – CH
□ ThB XXXVI.

Wyder-Duruz, *Yvone* → **Duruz,** *Yvonne*

Wydere, *Arnould* → **Waeyere,** *Arnould*

Wydeveld, *Arnoud,* still-life painter,
genre painter, f. 1855, l. 1862 – USA
□ Groce/Wallace.

Wydevelde, *A.* → **Wydeveld,** *Arnoud*

Wyditz, *Hans* → **Weiditz,** *Hans* (1475)

Wydler, *Hans,* graphic artist, * 4.3.1921
Zürich – CH □ Vollmer VI.

Wydler, *Irène,* illustrator, master
draughtsman, watercolourist, engraver,
* 11.12.1943 Luzern – CH □ KVS;
LZSK.

Wydler, *Karl,* painter, master draughtsman,
* 28.4.1927 Zürich – CH □ KVS.

Wydler, *Marianne,* painter, graphic artist,
master draughtsman, * 16.12.1939 Zürich
– CH, DK □ KVS; LZSK.

Wydler-Knoll, *Teres,* conceptual artist,
* 8.7.1945 Bern – CH □ KVS.

Wydler-Moser, *Irène* → **Wydler,** *Irène*

Wydman, *Kryštof,* carver, f. 1588 – CZ
□ Toman II.

Wydmere, *John,* cabinetmaker, f. 1389,
† about 1417 – GB □ Harvey.

Wydon, *François,* miniature painter,
f. 1549 – B, NL □ ThB XXXVI.

Wydra, *Jan* → **Vydra,** *Jan*

Wydra, *Jan,* painter, * 18.6.1902
Ciecierzyn (Bezirk Lublin), † 5.4.1937
Otwock – PL □ Vollmer V.

Wydra, *Josef Ant.* → **Vydra,** *Josef Ant.*

Wydra-Jantz, *Hannelore,* ceramist,
* 14.11.1952 Lengerich – D
□ WWCCA.

Wydytz, *Hans* → **Weiditz,** *Hans* (1500)

Wydyz, *Barthélemy* → **Widitz,** *Barthélemy*

Wydyz, *Hans* → **Weiditz,** *Hans* (1475)

Wydyz, *Johannes* → **Weiditz,** *Hans* (1475)

Wye Strate, *Ties* → **Wegerstrate,** *Mathias*

Wyeland, *Guill.* (Bradley III) → **Wyeland,**
Guillaume

Wyeland, *Guillaume* (Wyeland, Guill.),
illuminator, f. 1467, l. 1471 – B, NL
□ Bradley III; D'Ancona/Aeschlimann.

Wyelant, *Willem* → **Vrelant,** *Willem*

Wyenhoven, *Pieter van,* stonemason,
f. 1534, l. 1554 – B, NL
□ ThB XXXVI.

Wyennberger, *Wulff,* cannon founder,
f. 1612 – D □ Focke.

Wyer, *Gabriel* → **Weyer,** *Gabriel*

Wyer, *Jacques van der,* painter,
* Mechelen(?), f. 1591, † before 1615
– NL □ ThB XXXVI.

Wyere, *van de* (Maler-Familie) (ThB XXXVI) → **Wyere,** *Hubert van de*

Wyere, *van de* (Maler-Familie) (ThB XXXVI) → **Wyere,** *Jacob van de*

Wyere, *van de* (Maler-Familie) (ThB XXXVI) → **Wyere,** *Josse van de*

Wyere, *van de* (Maler-Familie) (ThB XXXVI) → **Wyere,** *Willem van de*

Wyere, *Hubert van de*, painter, f. 1544, l. about 1546 – B, NL ▭ ThB XXXVI.

Wyere, *Jacob van de*, painter, f. 1554, l. 1563 – B, NL ▭ ThB XXXVI.

Wyere, *Jan van de*, painter, f. 1449, l. 1477 – B, NL ▭ ThB XXXVI.

Wyere, *Josse van de*, painter, f. 1515, l. 1557 – B, NL ▭ ThB XXXVI.

Wyere, *Willem van de*, painter, * about 1522, l. 1567 – B, NL ▭ ThB XXXVI.

Wyermann, *Domenicus* → **Weyermann,** *Domenicus*

Wyers, *Jan*, sculptor, f. 1563, l. 1569 – NL ▭ ThB XXXVI.

Wyestrate, *Mathias* → **Wegerstrate,** *Mathias*

Wyeth, *Andrew* (ArchAKL; ContempArtists; EAAm III; ELU IV) → **Wyeth,** *Andrew Newell*

Wyeth, *Andrew Newell* (Wyeth, Andrew), watercolourist, graphic artist, book art designer, * 12.7.1917 Chadds Ford (Pennsylvania) – USA ▭ ContempArtists; DA XXXIII; EAAm III; ELU IV; Falk; Samuels; Vollmer V.

Wyeth, *Caroline*, painter, * 26.10.1909 Chadds Ford (Pennsylvania) – USA ▭ Falk.

Wyeth, *Francis*, lithographer, f. 1832, l. 1833 – USA ▭ Groce/Wallace.

Wyeth, *Henriette* (EAAm III; Falk) → **Hurd,** *Henriette*

Wyeth, *Henriette Zirngiebel* (Samuels) → **Hurd,** *Henriette*

Wyeth, *Nathaniel*, architect, * 1870 Washington, l. after 1899 – USA ▭ Delaire.

Wyeth, *Newell Convers*, painter, illustrator, * 22.10.1882 Needham (Massachusetts), † 19.10.1945 Chadds Ford (Pennsylvania) – USA ▭ Falk; Samuels; ThB XXXVI; Vollmer V.

Wyeth, *P. C.*, portrait painter, f. 1846, † about 1870 Brooklyn (New York) – USA ▭ EAAm III; Groce/Wallace.

Wyeth, *Paul*, painter, master draughtsman, * 1.2.1920 Marylebone (London) – GB ▭ Bradshaw 1947/1962; Spalding; Vollmer VI.

Wyganowski, *Lucjan*, architect, * 1809 Grodno, † 8.5.1886 Pierrefonds – F, PL ▭ ThB XXXVI.

Wygodny → **Gradowski,** *Marcin*

Wygrzywalski, *Feliks*, painter, * 1875 Przemyśl, † 1944 – I, PL ▭ ThB XXXVI; Vollmer VI.

Wyhen, *Jacques van der*, landscape painter, * about 1588, † after 1658 – NL ▭ Bernt III; ThB XXXVI.

Wyhoff, *Julius*, painter, f. 1940 – USA ▭ Falk.

Wyins, *Georg*, engraver, f. 8.7.1602, l. 1603 – D ▭ Zülch.

Wyk, *Enrique van* (Van Wyk, Enrique), painter, * 1833 Amsterdam – MEX, NL ▭ EAAm III.

Wyk, *H. J. van der*, watercolourist, f. 1818, l. 1825 – D, NL ▭ ThB XXXVI.

Wyke, copyist, f. 1401 – IRL ▭ Bradley III.

Wyke, *Anne* → **Smith,** *Anne* (1801)

Wyke, *Niels A.*, painter, * 1867, † 4.1.1937 Randers – DK ▭ ThB XXXVI.

Wyke, *Robert Titus*, miniature painter, * about 1790 London, † about 1870 Wexford – GB, IRL ▭ Foskett; Strickland II; ThB XXXVI.

Wykeham-Martin, *Julia*, miniature painter, f. 1906 – GB ▭ Foskett.

Wykes, *Frederic Kirtland*, painter, illustrator, * 23.7.1905 Grand Rapids (Michigan) – USA ▭ Falk.

Wykes, *William*, architect, f. before 1883 – GB ▭ Brown/Haward/Kindred.

Wykford, *Nicholas*, carpenter, f. 8.11.1467 – GB ▭ Harvey.

Wyl, *Ernst von*, painter, stone sculptor, * 27.12.1930 Hergiswil (Luzern) – CH ▭ KVS.

Wyl, *Hans Rudolf von* (Brun III) → **Wyl,** *Rudolf von*

Wyl, *Hartmann von*, goldsmith, f. 1533, † before 1558 – CH ▭ Brun III.

Wyl, *Jakob von*, painter, * 17.9.1586 Luzern, † 1619 or 1621 Rom – CH ▭ Brun III; ThB XXXVI.

Wyl, *Rudolf von* (Wyl, Hans Rudolf von), painter, f. 1614, l. 1617 – CH ▭ Brun III.

Wylading, *Hans* → **Willading,** *Hans*

Wyland, *Carl*, smith, * 22.5.1886 Köln, l. before 1961 – D ▭ ThB XXXVI; Vollmer V.

Wyld, enamel painter, porcelain painter, f. 1881, l. 1882 – CDN ▭ Harper.

Wyld, *Eleanor*, painter, f. 1878 – GB ▭ McEwan.

Wyld, *Evelyn*, artisan, * 21.6.1887 London, l. 1920 – GB ▭ Edouard-Joseph III; ThB XXXVI.

Wyld, *James*, steel engraver, * 1812, † 1887 – GB ▭ Lister.

Wyld, *William*, watercolourist, lithographer, landscape painter, * 1806 London, † 25.12.1889 Paris – F, GB ▭ Brewington; DA XXXIII; Delouche; Grant; Houfe; Lister; Mallalieu; Schurr II; ThB XXXVI; Wood.

Wylde, *Geoffrey*, painter, * 1903 Port Elizabeth (Südafrika) – ZA ▭ Berman.

Wylde, *Johannes*, copyist, f. 1401 – GB ▭ Bradley III.

Wylde, *Thresa* → **Wylde,** *Tressie*

Wylde, *Tressie*, miniature painter, f. 1897, l. 1903 – GB ▭ Foskett.

Wyldmann, *Kristian* → **Widemann,** *Kristian* (1679)

Wyle, designer, f. 1882 – CDN ▭ Harper.

Wyle, *Florence*, sculptor, * 24.11.1881 Trenton (Illinos), l. before 1962 – USA, CDN ▭ EAAm III; Falk; Samuels; Vollmer V.

Wyler, *Christiane*, painter, engraver, * 28.3.1947 Genf – CH ▭ KVS; LZSK.

Wyler, *Dina*, painter, master draughtsman, collagist, * 23.7.1931 Bombay – CH, IND ▭ KVS; LZSK.

Wyler, *Hanspeter*, stone sculptor, * 9.3.1949 Langenthal – CH ▭ KVS.

Wyler, *Otto*, painter, graphic artist, * 30.3.1887 Mumpf (Aargau), † 18.3.1965 Aarau – CH ▭ Plüss/Tavel II; ThB XXXVI; Vollmer V.

Wyler-Farbstein, *Dina* → **Wyler,** *Dina*

Wyley, *Frank A.*, painter, printmaker, * 1905 Long Beach (Mississippi) – USA ▭ Dickason Cederholm.

Wylie, *David Valentine*, architect, * 1857, † 1930 – GB ▭ DBA.

Wylie, *Duncan P. C.*, painter, f. 1981 – GB ▭ McEwan.

Wylie, *Edward Grigg*, architect, * about 1885, † 1954 – GB ▭ McEwan.

Wylie, *G. Kinloch*, topographical draughtsman, master draughtsman, f. 1887, l. 1890 – GB ▭ McEwan.

Wylie, *Georgina Mossman*, painter, f. 1870, l. 1918 – GB ▭ McEwan.

Wylie, *Graham, Mrs.* → **Greenless,** *Georgina Mossman*

Wylie, *Harold* (Mistress) → **Strain,** *Euphans Hilary*

Wylie, *James*, painter, f. 1931 – GB ▭ McEwan.

Wylie, *John*, wood engraver, f. 1885 – CDN ▭ Harper.

Wylie, *Kate*, portrait painter, flower painter, landscape painter, watercolourist, * 1877 Skelmorlie, † 1941 – GB ▭ McEwan; Vollmer V.

Wylie, *Marion E.*, portrait painter, fresco painter, * 15.11.1915 Washington (District of Columbia) – USA ▭ Hughes.

Wylie, *Michail Jakovlevitch de* (Ries) → **Wylie,** *Michail Jakowlewitsch*

Wylie, *Michail Jakowlewitsch* (Wylie, Michail Jakovlevitch de), watercolourist, master draughtsman, * 1838 St. Petersburg, † 16.12.1910 St. Petersburg – RUS, D, I, F ▭ Ries; ThB XXXVI.

Wylie, *Robert*, ivory carver, genre painter, sculptor, * 1839 Isle of Man, † 4.2.1877 or 13.2.1877 Pont-Aven – GB, F ▭ Delouche; EAAm III; Groce/Wallace; ThB XXXVI.

Wylie, *Samuel B.*, painter, * 1900, † 1957 – USA ▭ Falk.

Wyll, *Jakob von* → **Wyl,** *Jakob von*

Wyllem, glazier, f. 1443 – D ▭ Focke.

Wyllemer, *Thomas*, carpenter, f. 1440 – GB ▭ Harvey.

Wyllems, *Winolt* → **Willems,** *Winolt*

Wyllener', *Thomas* → **Wyllemer,** *Thomas*

Wyller, *Beth*, ceramist, sculptor, * 5.12.1947 Oslo – N ▭ NKL IV.

Wyllie, *C. (Mistress)*, painter, f. 1872, l. 1888 – GB ▭ McEwan.

Wyllie, *C. W.* (Bradshaw 1824/1892) → **Wyllie,** *Charles William*

Wyllie, *Charles William* (Wyllie, C. W.), painter, illustrator, * 1853 or 18.2.1859 London, † 28.7.1923 London – GB ▭ Bradshaw 1824/1892; Houfe; Johnson II; Mallalieu; Spalding; Wood.

Wyllie, *Charlie* → **Wyllie,** *Charles William*

Wyllie, *G. Kinloch* → **Wylie,** *G. Kinloch*

Wyllie, *George*, sculptor, * 1921 Glasgow (Strathclyde) – GB ▭ McEwan.

Wyllie, *Gladys Amy*, embroiderer, f. before 1934, † 1942 – GB ▭ McEwan; Vollmer V.

Wyllie, *Gordon H.*, painter, f. 1954 – GB ▭ McEwan.

Wyllie, *Harold*, marine painter, etcher, master draughtsman, * 29.6.1880 London, † 22.12.1973 or 23.12.1973 – GB ▭ Brewington; McEwan; Spalding; ThB XXXVI; Windsor.

Wyllie, *M. A.*, painter, f. 1885 – GB ▭ Johnson II; Wood.

Wyllie, *Marion*, painter, f. 1965 – GB ▭ McEwan.

Wyllie, *Robin H.*, landscape painter, f. 1958 – GB ▭ McEwan.

Wyllie, *W. L.* (Bradshaw 1824/1892) → **Wyllie,** *William Lionel*

Wyllie, *William,* landscape painter, f. 1922
– GB ▭ McEwan.

Wyllie, *William Lionel* (Wyllie, William
Lionel Leonard; Wyllie, W. L.),
book illustrator, marine painter,
etcher, engraver, * 6.7.1851 London,
† 6.4.1931 Hampstead (London) – GB
▭ Bradshaw 1824/1892; Brewington;
DA XXXIII; Houfe; Johnson II; Lister;
Mallalieu; Peppin/Micklethwait; Spalding;
ThB XXXVI; Windsor; Wood.

Wyllie, *William Lionel Leonard*
(Peppin/Micklethwait) → **Wyllie,** *William
Lionel*

Wyllie, *William Morrison,* genre
painter, f. before 1852, l. 1890 – GB
▭ Johnson II; Wood.

Wylluda, *Max,* landscape painter,
* 7.3.1889 Okrongeln (Ost-Preußen),
† 13.10.1959 München – D
▭ Münchner Maler VI; ThB XXXVI;
Vollmer V.

Wylm de stenhouwer& Mester Wilhelm
→ **Hulsthorst,** *Wilhelm*

Wylmers, *Dirik,* pewter caster, f. 1538
– D ▭ Focke.

Wylot, *Henry* → **Welot,** *Henry*

Wylot, *John* → **Welot,** *John*

Wylot, *William* → **Welot,** *William*

Wyls, *Henri,* bookbinder, f. 1500 – B, NL
▭ ThB XXXVI.

Wylson, *James,* architect, * 1811, † 1870
– GB ▭ DBA.

Wylson, *Oswald Cane,* architect,
* 6.4.1858 or 1859, † 28.4.1925 – GB
▭ DBA; ThB XXXVI.

Wylsynck, *Heinrich,* wood sculptor, carver,
painter, f. 1475, † 1533 Lübeck – S, D
▭ ThB XXXVI.

Wylteschyre, *John* → **Wiltshire,** *John*

Wyltone, *Gilbert de* → **Wilton,** *Gilbert*

Wyltshire, *William* → **Wiltshire,** *William*

Wyman, *F. E.,* illustrator, f. 1865 – CDN
▭ Harper.

Wyman, *Florence,* flower painter, f. 1886,
l. 1889 – GB ▭ Johnson II; Wood.

Wyman, *George Herbert,* architect,
* 1860 Dayton (Ohio), † about 1900
Los Angeles (California) – USA
▭ DA XXXIII.

Wyman, *John,* daguerreotypist, * about
1820, l. 1860 – USA ▭ Groce/Wallace.

Wyman, *Lois Palmer (Mistress),* painter,
f. 1935 – USA ▭ Falk.

Wyman, *Lucile Palmer* (Palmer, A.
Lucile), sculptor, graphic artist,
* 20.4.1910 New York – USA ▭ Falk.

Wyman, *Violet H.,* genre painter, f. 1888,
l. 1890 – GB ▭ Johnson II; Wood.

Wyman, *William,* artisan, * 1922 – USA
▭ Vollmer VI.

Wymann, *Alfred,* sculptor, * 18.11.1922
Bußwil – CH ▭ Plüss/Tavel II.

Wymann, *Karl Chr.* (Wymann, Karl
Christian), landscape painter, portrait
painter, * 1.2.1836 Lützelflüh,
† 20.4.1898 Clarens – CH ▭ Brun III;
ThB XXXVI.

Wymann, *Karl Christian* (Brun III) →
Wymann, *Karl Chr.*

Wymann-Mory, *Karl Chr.* → **Wymann,**
Karl Chr.

Wymarke, *Robert,* carpenter, † 3.2.1524 or
13.8.1524 – GB ▭ Harvey.

Wymberbruill, *William* → **Humberville,**
William

Wymelle, *Claude de,* haute-lisse weaver,
f. 1594 – D, NL ▭ Rump.

Wymer, goldsmith, f. 1515 – D
▭ ThB XXXVI.

Wymer, *R. W.,* painter, f. 1786 – GB
▭ Grant; Waterhouse 18.Jh..

Wymondusbold, *Thomas de,* calligrapher,
f. 1314, l. 1323 – F ▭ ThB XXXVI.

Wyn, *Balser* → **Winne,** *Baltzer*

Wyn, *Baltzer* → **Winne,** *Baltzer*

Wynand, *Paul,* sculptor, * 30.1.1879
Elberfeld, † 1956 Berlin-Wannsee – D
▭ ThB XXXVI; Vollmer V.

Wynans, *Olav,* sculptor, * 21.4.1938
Roosendaal (Noord-Brabant) – NL
▭ Scheen II.

Wynants, *Clément,* painter, f. 1801 – B
▭ DPB II.

Wynants, *Ernest,* sculptor, * 27.9.1878
Mechelen, † 1964 Mechelen – B
▭ DPB II; ThB XXXVI; Vollmer V.

Wynants, *Jacob,* painter, f. 1601, l. 1637
– NL ▭ ThB XXXVI.

Wynants, *Jan* (Bernt III) → **Wijnants,**
Jan

Wynants, *Joseph,* painter, f. 1824 – B
▭ DPB II.

Wynants, *Sander,* animal painter, * 1903
Mechelen – B ▭ ThB XXXVI;
Vollmer V.

Wynantsz, *A.,* painter of interiors, veduta
painter, f. 1821, † 1848 Den Haag – F,
NL ▭ ThB XXXVI.

Wynbergen, *Juliane van* → **Michiels van
Kessenich,** *Juliana Cecilia Paulina*

Wynchecombe, *Richard* → **Winchcombe,**
Richard (1398)

Wynchelse, *William of* → **William of
Winchelsea**

Wynckell, *Gerdt,* glazier, f. 1559 – D
▭ Focke.

Wynckelman, *François Jacques Jean*
(DPB II) → **Wynckelman,** *Frans Jacob
Jan*

Wynckelman, *Frans Jacob Jan*
(Wynckelman, François Jacques Jean),
landscape painter, * 29.6.1762 Brügge,
† 6.1.1844 Brügge – B, NL ▭ DPB II;
ThB XXXVI.

Wynd', *John,* carpenter, f. 1335, l. 1337
– GB ▭ Harvey.

Wyndaele, *Paul,* painter, * 1938 Gent
– B ▭ DPB II.

Wynde, *Willem* → **Winde,** *Willem*

Wynde, *William* → **Winde,** *Willem*

Wyndeforth, *William de* → **William of
Winford**

Wyndham, *C.,* sculptor, painter, f. 1858
– GB ▭ Johnson II.

Wyndham, *C.* (1874), painter, f. 1874
– GB ▭ Johnson II.

Wyndham, *Nicholas,* sculptor, * 1944
Oxfordshire – GB ▭ Spalding.

Wyndham, *Richard,* figure painter,
landscape painter, genre painter,
* 29.8.1896 Canterbury, l. before 1961
– GB ▭ ThB XXXVI; Vollmer V.

Wyneforde, *William de* → **William of
Winford**

Wynen, *Dominicus van,* painter, master
draughtsman, * 1661 Amsterdam, l. 1690
– NL, I ▭ Bernt III; ThB XXXVI.

Wynen, *Oswald* (Pavière II; ThB XXXVI)
→ **Wijnen,** *Oswald*

Wynenbrock, *Johan* → **Winnenbrock,**
Johan

Wynendaele, *Arent van,* painter,
f. 1570, † 16.11.1592 Gent – B, NL
▭ ThB XXXVI.

Wyness, *J. Fenton,* painter, * 15.8.1903
Aberdeen (Grampian), † about 12.3.1980
Aberdeen (Grampian) – GB ▭ McEwan.

Wynfeld, *James* → **Whinfield,** *James*

Wynfield, *David Wilkie,* history painter,
photographer, * 1837, † 26.5.1887 – GB
▭ Mallalieu; ThB XXXVI; Wood.

Wynford, *William de* (Harvey) → **William
of Winford**

Wynfort, *William de* → **William of
Winford**

Wyngaerde, *Antonius van den* (1510) (Van
den Wyngaerde, Anton), veduta painter,
cartographer, copper engraver, * about
1525 Antwerpen(?), † 1571 Madrid
– B, GB, E ▭ DA XXXIII; DPB II;
ThB XXXVI.

Wyngaerde, *Frans van den,* copper
engraver, * 8.7.1614, † 17.3.1679
Antwerpen – B, NL ▭ ThB XXXVI.

Wyngaerden, *J.* (Wijngaerden, I.), copper
engraver, f. 1666, l. 1669 – NL
▭ ThB XXXVI; Waller.

Wyngaerdt, *Piet van* (Mak van Waay;
Vollmer V) → **Wijngaerdt,** *Petrus
Theodorus van* (1873)

Wynkoop, *Benjamin,* silversmith, * 1675
Kingston, † 1751 – USA ▭ EAAm III;
ThB XXXVI.

Wynkoop, *John,* architect, * 1883
Crestline (Ohio), † 13.12.1923 New
York – USA ▭ ThB XXXVI.

Wynn, *Daniel R.,* painter, f. 1971 – USA
▭ Dickason Cederholm.

Wynn, *L.,* painter, f. 1775 – GB ▭ Rees.

Wynnann, *Gaeryt,* artist, f. 1637 – GB
▭ Waterhouse 16./17.Jh..

Rev. Wynne (Wynne Rev.), master
draughtsman, f. 1794 – IRL
▭ Mallalieu; Strickland II.

Wynne, *Balser* → **Winne,** *Baltzer*

Wynne, *Baltzer* → **Winne,** *Baltzer*

Wynne, *Cassandra B.,* painter, f. 1973
– USA ▭ Dickason Cederholm.

Wynne, *David,* sculptor, * 1926
Hampshire – GB ▭ Spalding;
Vollmer V.

Wynne, *E. Kendrick,* miniature painter,
f. 1902 – GB ▭ Foskett.

Wynne, *Evelyn B.,* miniature painter,
etcher, * 22.8.1895 New York, l. 1947
– USA ▭ Falk.

Wynne, *F.,* engraver, † 1884 – IRL
▭ Strickland II.

Wynne, *Gladys,* landscape painter,
* 29.6.1876 Holywood (Down),
† 24.3.1968 – IRL ▭ Snoddy.

Wynne, *J. B.,* watercolourist, f. 1825
– GB ▭ Brewington.

Wynne, *John,* architect, * 1842, † before
2.4.1926 – GB ▭ DBA.

Wynne, *Madeline Yale,* painter, metal
artist, * 25.9.1847 Newport (New York),
l. 1910 – USA ▭ Falk.

Wynne, *R. W.,* veduta painter, f. before
1801, l. 1814 – GB ▭ Grant;
ThB XXXVI.

Wynne, *Richard,* painter, f. 1775 – GB
▭ Waterhouse 18.Jh..

Wynne, *Robert,* sculptor, f. 1715 – GB
▭ Gunnis.

Wynne, *Willem* → **Winde,** *Willem*

Wynne, *William* → **Winde,** *Willem*

Wynne Rev. (Mallalieu; Strickland II) →
Rev. Wynne

Wynne-Jones, *Nancy,* painter, * 1922
Dolgellau (Wales) – GB ▭ Spalding.

Wynne-Morgan, *John,* painter, * 18.5.1906
Harrogate (North Yorkshire) – GB
▭ Spalding; Vollmer VI.

Wynne of Ruthin, *Robert* → **Wynne,**
Robert

Wynnes, *James Cumming,* architect,
* 1875, † before 1.12.1944 – GB
▭ DBA.

Wynnes, *Sybout*, painter, f. 1605, l. about 1607 – NL ◫ ThB XXXVI.

Wynnewyk, *John* → **Wynwick**, *John*

Wynniatt, *Maude*, painter, f. 1897 – GB ◫ Wood.

Wynnyk, *Beryl McCarthy*, painter, sculptor, artisan, * 1902 – USA ◫ Hughes.

Wynrich, *Hermann* (Wesel, Hermann Wynrich von), painter, * Wesel(?), f. 1378, l. 18.2.1413 – D ◫ Merlo; ThB XXXVI.

Wynstrom, *A. C.*, painter, sculptor, f. before 1944 – NL ◫ Mak van Waay.

Wynter, *Augustin*, heraldic engraver, silversmith, f. about 1530 – B, NL ◫ ThB XXXVI.

Wynter, *Bryan*, landscape painter, lithographer, * 8.9.1915 London, † 11.2.1975 Penzance (Cornwall) – GB ◫ British printmakers; ContempArtists; Spalding; Vollmer V; Windsor.

Wynter, *Hendrik* → **Winter**, *Hendrik* (1639)

Wynter, *Paul*, goldsmith, f. 1612 – D ◫ ThB XXXVI.

Wyntere, *Franchoys de* → **Wintere**, *Franchoys de*

Wyntrack, *Dirk* (Bernt III) → **Wijntrack**, *Dirk*

Wyntrauch, *Hans* → **Windrauch**, *Hans*

Wyntryngham, *William* → **Wintringham**, *William*

Wynwick, *John*, mason, f. 1435, l. 1455 – GB ◫ Harvey.

Wyon (Medailleur-Familie) (ThB XXXVI) → **Wyon**, *Alfred Benjamin*

Wyon (Medailleur-Familie) (ThB XXXVI) → **Wyon**, *Allan*

Wyon (Medailleur-Familie) (ThB XXXVI) → **Wyon**, *Allan Gairdner*

Wyon (Medailleur-Familie) (ThB XXXVI) → **Wyon**, *Benjamin*

Wyon (Medailleur-Familie) (ThB XXXVI) → **Wyon**, *Edward William*

Wyon (Medailleur-Familie) (ThB XXXVI) → **Wyon**, *George William*

Wyon (Medailleur-Familie) (ThB XXXVI) → **Wyon**, *Henry*

Wyon (Medailleur-Familie) (ThB XXXVI) → **Wyon**, *James*

Wyon (Medailleur-Familie) (ThB XXXVI) → **Wyon**, *Joseph Shepherd*

Wyon (Medailleur-Familie) (ThB XXXVI) → **Wyon**, *Leonard Charles*

Wyon (Medailleur-Familie) (ThB XXXVI) → **Wyon**, *Peter* (1767)

Wyon (Medailleur-Familie) (ThB XXXVI) → **Wyon**, *Thomas* (1767)

Wyon (Medailleur-Familie) (ThB XXXVI) → **Wyon**, *Thomas* (1792)

Wyon (Medailleur-Familie) (ThB XXXVI) → **Wyon**, *William*

Wyon, *Alfred Benjamin*, medalist, painter, * 28.9.1837 London, † 4.6.1884 London – GB ◫ DA XXXIII; Johnson II; ThB XXXVI.

Wyon, *Allan*, medalist, bookplate artist, * 4.7.1843 London, † 25.1.1907 London – GB ◫ DA XXXIII; Lister; ThB XXXVI.

Wyon, *Allan Gairdner* → **Wyon**, *Allan Gardner*

Wyon, *Allan Gairdner*, sculptor, medalist, * 1.6.1882 London, l. 1909 – GB ◫ ThB XXXVI.

Wyon, *Allan Gardner*, sculptor, medalist, * 1.6.1882 London, l. before 1961 – GB ◫ ThB XXXVI; Vollmer V.

Wyon, *Benjamin*, medalist, * 9.1.1802 London, † 21.11.1858 London – GB ◫ DA XXXIII; ThB XXXVI.

Wyon, *Edward William*, sculptor, medalist, * 1811, † 1885 – GB ◫ Gunnis; Johnson II; ThB XXXVI.

Wyon, *Everhard*, copper engraver, f. about 1721, l. 1767 – D ◫ Merlo; ThB XXXVI.

Wyon, *George William*, medalist, * 1836, † 26.3.1862 London – GB ◫ ThB XXXVI.

Wyon, *Henry*, medalist, * 1834, † 1856 – GB ◫ ThB XXXVI.

Wyon, *James*, medalist, * 1804, † 1868 – GB ◫ ThB XXXVI.

Wyon, *John W.*, painter, f. 1862 – GB ◫ Wood.

Wyon, *Joseph Shepherd*, medalist, * 28.7.1836 London, † 12.8.1873 Winchester (Hantshire) – GB ◫ DA XXXIII; ThB XXXVI.

Wyon, *Leonard C.* (Lister) → **Wyon**, *Leonard Charles*

Wyon, *Leonard Charles* (Wyon, Leonard C.), medalist, stamp carver, copper engraver, * 1826 London, † 20.8.1891 London – GB ◫ DA XXXIII; Lister; ThB XXXVI.

Wyon, *Maria Elisabeth*, copper engraver, f. about 1738, l. 1756 – D ◫ Merlo.

Wyon, *Pet.* (Merlo) → **Wyon**, *Peter* (1727)

Wyon, *Peter* (1727) (Wyon, Pet.), copper engraver, stamp carver, f. about 1727, l. 1765 – D ◫ Merlo.

Wyon, *Peter* (1767), medalist, * 1767, † 1822 – GB ◫ ThB XXXVI.

Wyon, *Thomas* (1767) (Wyon, Thomas (1)), medalist, * 1767, † 18.10.1830 London – GB ◫ DA XXXIII; Gunnis; ThB XXXVI.

Wyon, *Thomas* (1792) (Wyon, Thomas (2)), medalist, stamp carver, * 1792 Birmingham, † 23.9.1817 Hastings (Sussex) – GB ◫ DA XXXIII; ThB XXXVI.

Wyon, *W. H.* (Mistress), miniature painter, f. 1831, l. 1846 – GB ◫ Foskett; Schidlof Frankreich.

Wyon, *William*, medalist, stamp carver, copper engraver, * 1795 Birmingham, † 29.10.1851 Brighton – GB ◫ DA XXXIII; Lister; ThB XXXVI.

Wyot, *Guy*, carpenter, f. 1365, l. 1373 – GB ◫ Harvey.

Wypart, *Antoine*, glass painter, f. 1587, l. 1596 – B, NL ◫ ThB XXXVI.

Wyper, *Jane Cowan*, painter, * 1866 Glasgow, † 1898 – GB ◫ McEwan.

Wyrauch, *Johannes* → **Wirouch**, *Johannes*

Wyrich, *Baltisser*, coppersmith, f. 1599 – CH ◫ ThB XXXVI.

Wyrick, *Shirley*, founder, sculptor, master draughtsman, painter, * 11.8.1936 Des Moines (Iowa) – USA ◫ Watson-Jones.

Wyriot, *Jean-Jacques* → **Vuyriot**, *Jean-Jacques*

Wyrostek, *Eduard* → **Wirostek**, *Eduard*

Wyroubal, *Zvonimir*, painter, restorer, * 1.1.1900 Karlovac – HR ◫ ELU IV.

Wyrsch, *Bernhard*, painter, graphic artist, * 13.11.1935 Wybcz (Polen) – CH, PL ◫ KVS; LZSK; Plüss/Tavel II.

Wyrsch, *Carl* → **Wyrsch**, *Charles*

Wyrsch, *Charles*, painter, master draughtsman, etcher, lithographer, * 5.7.1920 Buochs – CH ◫ KVS; LZSK; Plüss/Tavel II; Vollmer V; Vollmer VI.

Wyrsch, *François*, painter, graphic designer, * 14.6.1923 Stans (Luzern) – CH, CDN ◫ KVS.

Wyrsch, *Jean-Melchior-Joseph* (Brune) → **Wyrsch**, *Johann Melchior*

Wyrsch, *Joh. Melchior* (Brun III) → **Wyrsch**, *Johann Melchior*

Wyrsch, *Johann Melchior* (Wyrsch, Jean-Melchior-Joseph; Wyrsch, Joh. Melchior), painter, * 21.8.1732 Buochs, † 9.9.1798 Buochs – CH ◫ Brun III; Brune; DA XXXIII; ThB XXXVI.

Wyrsperger, *Veit* → **Wirsberger**, *Veit*

Wyrwiński, *Wilhelm*, painter, * 1887, † 1918 Krakau – PL ◫ ThB XXXVI.

Wyrwode, *Edmund de* (Harvey) → **Edmund de Wyrwode**

Wys, *Abraham*, painter, f. 1601 – NL ◫ ThB XXXVI.

Wysard, *Alexandre*, painter, * 8.5.1817 Moutier-Grandval, † 4.1.1871 Biel – CH ◫ ThB XXXVI.

Wysard, *Emanuel Gottlieb* (Brun III) → **Wysard**, *Gottlieb Emanuel*

Wysard, *Frédéric* (Wysard, Friedrich), master draughtsman, * 17.1.1809 Biel, † 12.4.1855 Biel – CH ◫ Brun III.

Wysard, *Friedrich* (Brun III) → **Wysard**, *Frédéric*

Wysard, *Gottlieb Emanuel* (Wysard, Emanuel Gottlieb), copper engraver, painter, * before 16.6.1787 Bern, † 18.6.1837 Biel – CH ◫ Brun III; ThB XXXVI.

Wysbeche, *William of* → **William of Wisbech**

Wyschert, *Robert* → **Wischert**, *Robert*

Wyse, *Alex*, wood designer, * 1938 Tewkesbury (Gloucestershire) – CDN, GB ◫ Ontario artists.

Wyse, *Anton*, sculptor, f. 1621, l. 1622 – D ◫ ThB XXXVI.

Wyse, *E. A.*, engraver, f. 1858, l. 1859 – CDN ◫ Harper.

Wyse, *F. H.*, engraver, f. 1846 – USA ◫ Groce/Wallace.

Wyse, *Frederick Horatio*, engraver, * 1826, † 26.11.1884 Quebec – CDN ◫ Harper.

Wyse, *Georg J.*, engraver, f. 1888, l. 1891 – CDN ◫ Harper.

Wyse, *Henry Taylor*, painter, ceramist, * 6.2.1870 Glasgow, † 24.3.1951 Edinburgh – GB ◫ McEwan; ThB XXXVI; Wood.

Wyse, *Jan de*, sculptor, * 1708 Antwerpen, † 1748 Haarlem – NL ◫ ThB XXXVI.

Wyse, *Marie Studolmine* → **Solms**, *Marie Studolmine de*

Wyse, *Peter* → **Wisse**, *Peter*

Wyse, *Thomas*, portrait painter, genre painter, † about 1845 London – GB ◫ ThB XXXVI.

Wyse, *W.*, porcelain artist, f. 1875, l. 1885 – GB ◫ Neuwirth II.

Wyse, *William*, carpenter, f. 1397, l. 1415 – GB ◫ Harvey.

Wyser, *Johann Conrad* → **Wiser**, *Johann Conrad*

Wyser, *Philippe*, master draughtsman, * 2.6.1954 La Chaux-de-Fonds – CH ◫ KVS.

Wyshangre, *John de* (Harvey) → **John de Wyshangre**

Wyshangre, *Nicholas* → **Wyshongre**, *Nicholas*

Wyshongre, *Nicholas*, mason, f. 1372, l. 1375 – GB ◫ Harvey.

Wyszynski, *Eustace,* lithographer, f. 1845, l. 1852 – USA ▭ Groce/Wallace.

Wyszynski, *W.,* engraver, lithographer, f. 1844, l. 1846 – CDN ▭ Harper.

Wyszynski & Dolanowski → **Dolanowski,** *Rudolph*

Wyt, *Alexander,* painter, f. about 1600 – I, D, A ▭ ThB XXXVI.

Wyt, *Jacob* → **Weyt,** *Jacob*

Wyteney, *Thomas of* → **Thomas of Witney**

Wyteneye, *Thomas of* → **Thomas of Witney**

Wytenhorst, *Wilm,* painter, master draughtsman, * 25.8.1824 Deventer (Overijssel), † 12.8.1907 Deventer (Overijssel) – NL ▭ Scheen II.

Wytens, *Eliz.,* copyist, f. 1401 – B ▭ Bradley III.

Wytevelde, *Boudin van,* painter, f. 1439, l. 1457 – B, NL ▭ ThB XXXVI.

Wytfelt, *Geryt van,* painter, f. 1538 – NL ▭ ThB XXXVI.

Wytham, *Reginald,* mason, f. 1325, l. 1335 – GB ▭ Harvey.

Wytham, *Richard of* (Harvey) → **Richard of Wytham**

Wythe, *J.,* portrait painter, f. 1852 – USA ▭ Groce/Wallace.

Wyther, *John,* carpenter, f. 1267, l. 1274 – GB ▭ Harvey.

Wythoff, *A. C. F.* (Mak van Waay) → **Wijthoff,** *Anna Catharina Frederika*

Wytmans, *Claes Jansz.* → **Weydtmans,** *Claes Jansz.*

Wytmans, *Mattheus* (Bernt III) → **Wijtmans,** *Mattheus*

Wytmans, *Nicolaes Jansz.* → **Weydtmans,** *Claes Jansz.*

Wytrlik, *Otto,* architect, * 18.11.1870 Wien, l. before 1947 – A, CZ, I ▭ ThB XXXVI.

Wytsman, *Juliette* (Wytsman-Trullemans, Juliette), landscape painter, flower painter, genre painter, * 14.7.1866 Brüssel, † 8.3.1925 Brüssel – B ▭ DPB II; Pavière III.2; ThB XXXVI.

Wytsman, *Rodolphe,* landscape painter, etcher, lithographer, * 11.3.1860 Dendermonde, † 2.11.1927 Linkebeek – B ▭ DPB II.

Wytsman-Trullemans, *Juliette* (DPB II) → **Wytsman,** *Juliette*

Wyttchin Johann von der → **Wiedt,** *Johann von der*

Wytte, *Hans,* goldsmith, f. 1489 – D ▭ Focke.

Wyttenbach, *Albert von* (Wyttenbach, Joh. Karl Albert von), painter, * 10.4.1810 Bern, † 11.11.1896 Bern – I, CH ▭ Brun III; ThB XXXVI.

Wyttenbach, *Anton* (Wyttenbach, Johann Anton), goldsmith, * before 23.12.1652 or 23.12.1652 Bern, † 1717 Signau – CH ▭ Brun III; ThB XXXVI.

Wyttenbach, *Christina von* (Plüss/Tavel II) → **Wyttenbach,** *Maria Christina von*

Wyttenbach, *Daniel,* goldsmith, * before 20.11.1662, † after 1697 – CH ▭ Brun III.

Wyttenbach, *Emanuel,* painter, artisan, f. 1878, l. 1894 – USA ▭ Hughes.

Wyttenbach, *Friedr. Salomon Moritz von* (Samuels) → **Wyttenbach,** *Moritz von*

Wyttenbach, *Friedrich Anton,* genre painter, * 26.3.1812 Trier, † 9.11.1845 Trier – D ▭ Brauksiepe; Münchner Maler IV; ThB XXXVI.

Wyttenbach, *Friedrich Salomon Moritz von* (Brun III) → **Wyttenbach,** *Moritz von*

Wyttenbach, *Joh. Karl Albert von* (Brun III) → **Wyttenbach,** *Albert von*

Wyttenbach, *Johann Anton* (Brun III) → **Wyttenbach,** *Anton*

Wyttenbach, *Johannes,* seal engraver, * 5.10.1668 Brugg, † 2.1740 Zofingen – CH ▭ Brun III.

Wyttenbach, *Maria Christina von* (Wyttenbach, Christina von), painter, illustrator, * 24.12.1899 St-Blaise, † 3.12.1991 – CH ▭ LZSK; Plüss/Tavel II.

Wyttenbach, *Moritz von* (Wyttenbach, Friedr. Salomon Moritz von; Wyttenbach, Friedrich Salomon Moritz von), painter, * 17.1.1816 Bern, † 19.3.1889 Bern – I, CH ▭ Brun III; Samuels; ThB XXXVI.

Wyttenbach, *Peter,* goldsmith, f. 1575, l. 1608 – CH ▭ Brun III.

Wyttenbach, *Samuel,* goldsmith, * before 12.6.1681, † Deutschland, l. 1716 – CH ▭ Brun III.

Wytteney, *Thomas of* → **Thomas of Witney**

Wytteneye, *Thomas of* → **Thomas of Witney**

Wyttheneye, *Thomas of* → **Thomas of Witney**

Wyttingk, *Hans* → **Wittich,** *Hans*

Wytvel, *Gerald* → **Wytfelt,** *Geryt van*

Wyvill, *D'Arcy,* miniature painter, f. 1904 – GB ▭ Foskett.

Wyvill, *Elizabeth (1901),* miniature painter, f. 1901 – GB ▭ Foskett.

Wyvill, *Elizabeth (1934),* flower painter, f. before 1934, l. before 1961 – GB ▭ Vollmer V.

Wywias, *Gudrun,* painter, graphic artist, * 1936 Bochum – D ▭ KüNRW I.

Wywiórski, *Michał* (Wywiórski, Michał Gorstkin), landscape painter, genre painter, * 14.3.1861 Warschau, † 1926 Berlin – D, PL ▭ Münchner Maler IV; ThB XXXVI.

Wywiórski, *Michał Gorstkin* (Münchner Maler IV) → **Wywiórski,** *Michał*

Wyzantinos → **Aslanis,** *Dimitrios*

Wyzniewski, *Julius,* landscape painter, * 1.2.1860 Friedrichowen, l. 1930 – A ▭ Fuchs Maler 19.Jh. IV; ThB XXXVI.

X

Xačatryan, *Levon Aršavi* → **Chačatrjan,** *Levon Aršavirovič*

Xacó, *Pau,* sculptor, f. 1801 – E ▢ Ráfols III.

Xadel, architect, f. 1456 – E ▢ ThB XXXVI.

Xafar, typeface artist, f. 958 – E ▢ Ráfols III.

Xagoraris, *Pantelis,* painter, * 9.10.1929 Piräus – GR ▢ Lydakis IV; Lydakis V.

Xaintes, *Isambert de* (Harvey) → **Isembert de Saintes**

Xais, *Giuseppe* → **Zais,** *Giuseppe*

Xalabarder, *Maria,* lace maker, embroiderer, f. 1892 – E ▢ Ráfols III.

Xalón, *Nicolás* → **Jalón,** *Nicolás*

Xalot, *Francesc,* brazier, f. 1649 – E ▢ Ráfols III.

Xam (1908), painter, commercial artist, * 4.11.1908 Basel – CH ▢ Plüss/Tavel II.

Xam (1915) (Quetglas Ferrer, Pedro; Xam), book illustrator, glass painter, woodcutter, * 1915 Palma de Mallorca – E ▢ Páez Rios II; Vollmer V.

Xambó, *Josep,* architect, f. 1702, † 1798 Tortosa – E ▢ Ráfols III.

Xambó, *Nicolau,* calligrapher, f. 1400, l. 1419 – E ▢ Ráfols III.

Xamete → **Jamete,** *Esteban*

Xana, painter, * 1959 – P ▢ Pamplona V.

Xander, *Heinz Peter,* painter, illustrator, advertising graphic designer, * 1902 Wagstadt – D ▢ BildKueFfm.

Xandri, *Hilario,* painter, * 14.1.1859 Gerona, † 14.3.1945 Montevideo – ROU, E ▢ EAAm III.

Xandri, *Pere,* architect, f. 1749 – E ▢ Ráfols III.

Xandri Calvet, *Eduard,* figure painter, * 1922 San Hilario Sacalm – E ▢ Ráfols III.

Xango → **Geering,** *Pier*

Xanjyan, *Grigor Sepuhi* (Chandžjan, Grigor Sepuchovič), painter, graphic artist, * 29.11.1926 Jerewan – ARM ▢ Kat. Moskau II; KChE I.

Xanten, *Heinrich von* → **Heinrich von Santen**

Xanten, *Jan van* → **Vasanzio,** *Giovanni*

Xanten, *Sophia von,* textile artist, f. 1373, l. 1374 – D ▢ Merlo.

Xanthakis, *Stephanos,* painter, * 8.6.1938 Athen – GR ▢ Lydakis IV.

Xanthou-Stavrianou, *Anthoula,* painter, stage set designer, * Athen, f. 1900 – GR ▢ Lydakis IV.

Xanthu-Stavrianu, *Anthula* → **Xanthou-Stavrianou,** *Anthoula*

Xanto, *Francesco Avelli* → **Avelli,** *Francesco Xanto*

Xanto Avelli, *Francesco* (ThB XXXVI) → **Avelli,** *Francesco Xanto*

Xántus, *Gyula,* painter, graphic artist, * 19.12.1919 Borosbenedek, † 19.12.1993 Budapest – H ▢ MagyFestAdat.

Xántus, *János* (EAAm III; Groce/Wallace; Hughes) → **Xántus von Csiktaplócza,** *János*

Xántus v. Csiktaplócza, *János* (ThB XXXVI) → **Xántus von Csiktaplócza,** *János*

Xántus von Csiktaplócza, *János* (Xántus, János; Xántus v. Csiktaplócza, János), master draughtsman, * 5.10.1825 Csokonya (Ungarn), † 13.12.1894 Budapest – USA, H ▢ EAAm III; Groce/Wallace; Hughes; ThB XXXVI.

Xanxo, *Jerónimo,* sculptor, f. 1548 – E ▢ ThB XXXVI.

Xapian, *Agostinho,* carpenter, f. 1722 – BR ▢ Martins II.

Xapó, *Joan,* architect, f. 1530, l. 1533 – E ▢ Ráfols III.

Xaques → **Jaques** (1502)

Xaques, *Diego,* cabinetmaker, f. 1599 – E ▢ ThB XXXVI.

Xara, *Francisco,* painter, master draughtsman, illustrator, * 1882 Campo Maior, † 1954 Campo Maior – P ▢ Cien años XI; Pamplona V; Tannock.

Xarch, *Antonio de,* painter, f. 1358, l. 1401 – E ▢ Aldana Fernández; ThB XXXVI.

Xarcós, *Guillem,* silversmith, f. about 1465 – E ▢ Ráfols III.

Xargay, *Emilia* (ArtCatalàContemp; Blas; Calvo Serraller; Marín-Medina) → **Xargay Pagès,** *Emília*

Xargay Pagès, *Emília* (Xargay, Emilia), painter, sculptor, ceramist, * 22.10.1927 Gerona(?) or Sarriá de Ter – E ▢ ArtCatalàContemp; Blas; Calvo Serraller; Marín-Medina; Ráfols III.

Xaroser, *Ambert,* cabinetmaker, f. 1511 – F, E ▢ Ráfols III.

Xarrié, *Antonio,* architect, f. 1797 – E ▢ Ráfols III.

Xarrié, *Mateu,* embroiderer, f. 1564 – F, E ▢ Ráfols III.

Xarrié Mirambell, *Domènec,* painter, * 1909 Premiá (Spanien), † 1984 – E ▢ Cien años XI; Ráfols III.

Xarrier, *Lluís,* instrument maker, f. 1776 – E ▢ Ráfols III.

Xarroé, *Manuel,* master draughtsman, f. 1948 – E ▢ Ráfols III.

Xaspe, *Nicolás,* painter, f. 1.8.1562 – E ▢ ThB XXXVI.

Xatart, *Berenguer,* furniture artist, f. 1334 – E ▢ Ráfols III.

Xatart, *Francesc,* furniture artist, f. 1425, † 1431 – E ▢ Ráfols III.

Xatart, *Joan (1408),* furniture artist, f. 1408 – E ▢ Ráfols III.

Xatart, *Joan (1431),* furniture artist, f. 1431 – E ▢ Ráfols III.

Xatart, *Joan (1501),* furniture artist, f. 1501, l. 1538 – E ▢ Ráfols III.

Xatart, *Llorenç,* furniture artist, f. 1449 – E ▢ Ráfols III.

Xatart, *Martí,* furniture artist, f. 1425 – E ▢ Ráfols III.

Xatart, *Pere,* furniture artist, f. 1431, l. 1501 – E ▢ Ráfols III.

Xatart, *Raimond,* furniture artist, f. 1362 – E ▢ Ráfols III.

Xatau, *Perris,* architect, f. 1501 – E ▢ Ráfols III.

Xaudaró, *Joaquín* (Xaudaró y Echau, Joaquín; Oraduax; Xaudaró Echau, Joaquín), caricaturist, * 17.8.1872 Vigan (Luzón), † 1.4.1933 Madrid – E ▢ Cien años XI; Ráfols II; Ráfols III; ThB XXXVI.

Xaudaró y Echau, *Joaquín* (Cien años XI) → **Xaudaró,** *Joaquín*

Xaudaró Echau, *Joaquín* (Ráfols III, 1954) → **Xaudaró,** *Joaquín*

Xáuregui y Aguilar, *Juán de* → **Jáuregui y Aguilar,** *Juán de*

Xaus, *Pau,* architect, f. 1801 – E ▢ Ráfols III.

Xauxes, *Perris,* architect, f. 1602 – E ▢ Ráfols III.

Xaveri, *Pieter* → **Xavery,** *Pieter*

Xaverii, *Pieter* → **Xavery,** *Pieter*

Xaverij, *Franciscus Xaverius* (Xavery, Franciscus; Xavéry, François; Xavery, Frans), figure painter, still-life painter, landscape painter, * before 15.1.1740 Den Haag (Zuid-Holland), l. 1771 – NL ▢ Pavière II; Scheen II; Schidlof Frankreich; ThB XXIX.

Xaverij, *Jacobus* (Xavery, Jacob; Xavery, Jacob (4)), flower painter, history painter, * before 27.4.1736 Den Haag (Zuid-Holland), † after 1769 – NL ▢ Pavière II; Scheen II; ThB XXIX.

Xaverio, *Gaetano* (Comanducci V; Servolini) → **Zaverio,** *Gaetano*

Xavery (1767), painter, f. about 1750, l. 1767 – F ▢ Schidlof Frankreich; ThB XXIX.

Xavery (1777), porcelain artist, f. 1777 – S ▢ ThB XXIX.

Xavery, *Francis* → **Xaverij,** *Franciscus Xaverius*

Xavery, *Franciscus* (Pavière II) → **Xaverij,** *Franciscus Xaverius*

Xavéry, *François* (Schidlof Frankreich) → **Xaverij,** *Franciscus Xaverius*

Xavery, *Frans* (ThB XXIX) → **Xaverij,** *Franciscus Xaverius*

Xavery, *Gerard Jozeph* (Xavery, Gerardus Josephus), painter, etcher, master draughtsman, * Antwerpen(?), f. 1741, l. 1747 – NL ▢ ThB XXIX; Waller.

Xavery, *Gerardus Josephus* (Waller) → **Xavery,** *Gerard Jozeph*

Xavery, *Jacob* (Pavière II; ThB XXIX) → **Xaverij,** *Jacobus*

Xavery, *Jan Baptist* (Savery, Jan Baptist), sculptor, * 30.3.1697 Antwerpen, † 19.7.1742 Den Haag – NL ▢ DA XXXIII; ELU IV; ThB XXIX.

Xavery, *Pieter,* sculptor, * about 1647 Antwerpen, † after 1674 Antwerpen – NL ▢ DA XXXIII; ThB XXIX.

Xavery, *Théodore (?),* ivory carver, f. 1775 – RUS ▢ ThB XXIX.

Xavier, figure painter, landscape painter, still-life painter, * 1958 Boulogne-Billancourt (Hauts-de-Seine) – F ▢ Bénézit.

Xavier, *Adelaide Caldas,* painter, f. 1863, l. 1865 – P ▭ Cien años XI; Pamplona V.

Xavier, *André Francisco,* goldsmith, f. 1746 – BR ▭ Martins II.

Xavier, *Caetano Paulo,* military engineer, f. 1.10.1829 – P ▭ Sousa Viterbo III.

Xavier, *Cândido José,* decorative painter, stage set designer, * 1823 Carnide (Lissabon), † 1870 Ponta Delgada – P ▭ Cien años XI; Pamplona V.

Xavier, *Carlos Augusto,* painter, f. 1884, l. 1891 – P ▭ Cien años XI; Pamplona V.

Xavier, *Domingos* → **Monsã**

Xavier, *Edgardo,* painter, stage set designer, * 1946 Huambo – AO ▭ Pamplona V.

Xavier, *Eduardo José,* architect, f. 1830 (?) – P, RG ▭ Sousa Viterbo III.

Xavier, *Francisco (1730),* carpenter, f. 1730 – BR ▭ Martins II.

Xavier, *Francisco (1757),* stonemason, f. 1757, l. 1760 – BR ▭ Martins II.

Xavier, *Francisco (1769),* sculptor, f. about 1769 – P ▭ ThB XXXVI.

Xavier, *Francisco (1775),* copyist, * Évora, f. 1775 – P ▭ ThB XXXVI.

Xavier, *Francisco da Costa,* goldsmith, f. 1746 – BR ▭ Martins II.

Xavier, *Francisco de Faria,* wood carver, f. 2.3.1744, l. 1761 – BR ▭ Martins II.

Xavier, *Francisco dos Santos,* painter, * 1739 Rio de Janeiro, † 1804 – BR ▭ EAAm III.

Xavier, *Gerónimo,* painter, f. 1613 – E ▭ ThB XXXVI.

Xavier, *Gonçalo Francisco,* painter, f. 1734, l. 20.1.1756 – BR ▭ Martins II.

Xavier, *Héctor,* master draughtsman, * 1921 Tuxpan – MEX ▭ EAAm III.

Xavier, *Ignácio,* painter, * Santarem (Portugal), f. about 1720, l. before 1725 – P ▭ ThB XXXVI.

Xavier, *Inácio,* painter, f. 1724 – P ▭ Pamplona V.

Xavier, *Jacinto Joaquim Torquato,* engineer, * 20.2.1772 Lissabon, l. 25.8.1824 – P ▭ Sousa Viterbo III.

Xavier, *Januario Antonio,* copper engraver, woodcutter, f. 1701 – P ▭ ThB XXXVI.

Xavier, *Júlia Caldas,* painter, f. 1863, l. 1865 – P ▭ Cien años XI; Pamplona V.

Xavier, *Llewellyn* → **Xavier,** *Llewellyn Charles*

Xavier, *Llewellyn Charles,* painter, lithographer, printmaker, * 12.10.1945 St. Lucia (West Indies) – CDN ▭ Ontario artists.

Xavier, *Luiz Gomes,* carpenter, f. 1800 – BR ▭ Martins II.

Xavier, *Márcia,* installation artist, * 1967 Belo Horizonte (Minas Gerais) – BR ▭ ArchAKL.

Xavier, *Maximino,* lithographer, * 1950 – MEX ▭ ArchAKL.

Xavier, *Pedro Joaquim,* architect, f. 17.8.1821 – P ▭ Sousa Viterbo III.

Xavier, *Raul* (Xavier, Raul Maria), sculptor, watercolourist, * 23.3.1894 Macao (China) or Macau, † 1964 Lissabon – P ▭ ELU IV; Pamplona V; Tannock; ThB XXXVI.

Xavier, *Raul Maria* (Pamplona V; Tannock) → **Xavier,** *Raul*

Xavier de Brito, *Joaquim Norberto,* engineer, f. 4.9.1802, l. 26.3.1805 – P ▭ Sousa Viterbo III.

Xavier Costa, painter, * 1914 Ponta Delgada – P ▭ Pamplona V.

Xavier Dachs (Ráfols III, 1954) → **Viñas,** *Gabriel*

Xavier da Motta, *Antonio,* architect, f. 1771 – P ▭ Sousa Viterbo III; ThB XXXVI.

Xćeron, *Jean* (EAAm III; ELU IV; Falk) → **Xeron,** *John*

Xćeron, *John* (Edouard-Joseph III; ThB XXXVI) → **Xeron,** *John*

Xedler, *J. M.,* painter, f. 1806, l. 1828 – YV ▭ DAVV I (Nachtr.).

Xedlr, *J. M.* → **Xedler,** *J. M.*

Xega, *Spiro,* painter, * 1863 Opar (Korçë), † 26.3.1953 Korçë – AL ▭ DA XXXIII.

Xell, *Georg* → **Gsell,** *Georg*

Xeller, *Christian,* painter, copper engraver, restorer, * 18.8.1784 Biberach an der Riss, † 23.6.1872 Berlin – D ▭ ELU IV; Sitzmann; ThB XXXVI.

Xeller, *Jakob* (Xeller, Johann Jakob), miniature painter, master draughtsman, * 1807 Biberach, l. 1845 – D ▭ Nagel; ThB XXXVI.

Xeller, *Johann Christian* → **Xeller,** *Christian*

Xeller, *Johann Jakob* (Nagel) → **Xeller,** *Jakob*

Xenaki, *Roi* → **Gkreka**

Xenakis, *Georgios,* sculptor, * 1865 Athen, † 1911 Athen – GR ▭ Lydakis V.

Xenakis, *Konstantinos,* painter, sculptor, engraver, * 1931 Kairo – ET, GR ▭ Lydakis IV; Lydakis V.

Xenakis, *Kosmas,* painter, architect, sculptor, stage set designer, * 1925 Brăila – GR, RO ▭ Lydakis IV; Lydakis V.

Xenakis, *Makhi,* pastellist, engraver, master draughtsman, * 1956 Paris – F ▭ Bénézit.

Xenermi, furniture artist, f. 1496 – E ▭ Ráfols III.

Xénia → **Columby-Sinayová,** *Xénia*

Xeno..., stamp carver, f. 400 BC – GR ▭ ThB XXXVI.

Xenofontoff, *Iwan Stepanowitsch* (ThB XXXVI) → **Ksenofontov,** *Ivan Stepanovič*

Xenoklees, sculptor, f. 500 BC – GR ▭ ThB XXXVI.

Xenokles (450 BC) (Xenokles (450 BC)), architect, * Cholargos (Attika) (?), f. 450 BC – GR ▭ ThB XXXVI.

Xenokles (600 BC) (Xenokles (600 BC)), potter, f. 600 BC – GR ▭ ThB XXXVI.

Xenokrates, sculptor, * Athen (?), f. about 280 BC – GR ▭ DA XXXIII; ThB XXXVI.

Xenophantos (101) (Xenophantos (101)), sculptor, f. 101 – GR ▭ ThB XXXVI.

Xenophantos (400 BC) (Xenophantos (400 BC)), potter, f. 400 BC – GR ▭ ThB XXXVI.

Xenophilos, sculptor, f. 150 BC – GR ▭ ThB XXXVI.

Xenophon (1), sculptor, * Athen (?), f. 400 BC – GR ▭ ThB XXXVI.

Xenopulos, *Stephanos,* painter, caricaturist, designer, * 1872 Zakynthos – GR ▭ Lydakis IV.

Xenopulu-Musdraki, *Aikaterini,* painter, * Athen, f. 1925 – GR ▭ Lydakis IV.

Xenos, *Nikolaos,* painter, * 1908 Zakynthos – GR ▭ Lydakis IV.

Xénos, *Spiros* (Xénos, Spiros Georg), figure painter, portrait painter, master draughtsman, * 11.6.1881 Athen, † 21.1.1963 Göteborg – GR, S ▭ SvK; SvKL V; Vollmer V.

Xénos, *Spiros Georg* (SvK) → **Xénos,** *Spiros*

Xenos, *Spyridon,* painter, * 1881 Athen, l. 1904 – GR ▭ Lydakis IV.

Xenos, *Theodoros,* painter, * 19.12.1939 Alexandria – ET, GR ▭ Lydakis IV.

Xenotimos, potter, f. 430 BC – GR ▭ ThB XXXVI.

Xeravich, *Mathias* → **Schervitz,** *Mathias*

Xeravich, *Mátyás* → **Schervitz,** *Mathias*

Xeres, *Juan de,* calligrapher, f. 1594, l. 1600 – E ▭ Cotarelo y Mori II.

Xerokostas, *Giannis* → **Xeron,** *John*

Xeron, *Giannis* (Lydakis IV) → **Xeron,** *John*

Xeron, *Jean* → **Xeron,** *John*

Xeron, *John* (Xceron, Jean; Xceron, John; Xeron, Giannis), painter, * 24.2.1890 Megalopolis or Isari, † 2.1967 New York – USA, F, GR ▭ EAAm III; Edouard-Joseph III; ELU IV; Falk; Lydakis IV; ThB XXXVI; Vollmer V.

Xerra, *William,* sculptor, * 18.1.1937 Florenz – I ▭ DizBolaffiScult.

Xerri, *Timoteo,* goldsmith, f. 1867 – E, I ▭ Aldana Fernández.

Xerris, smith, locksmith, f. 1651 – E ▭ Ráfols III.

Xhenemont, *Jacques,* history painter, portrait painter, f. 1782, l. 1787 – B, NL ▭ DPB II; ThB XXXVI.

Xhevart, *Gérard* → **Douffet,** *Gérard*

Xhrouet, porcelain painter, landscape painter, * 1736, l. 1775 – F ▭ ELU IV; ThB XXXVI.

Xhrouet, *Edmond,* landscape painter, * 1881 Spa, † 1954 Spa – B ▭ DPB II.

Xhrouet, *Joseph,* copper engraver, f. 1738 – B, NL ▭ ThB XXXVI.

Xhrouet, *Lambert,* turner, f. 1748 – B, NL ▭ ThB XXXVI.

Xhrouet, *Mathieu* (Xhrouet, Mathieu Antoine), painter, * 1672 Spa, † 1747 Spa – B, NL ▭ DPB II; ThB XXXVI.

Xhrouet, *Mathieu Antoine* (DPB II) → **Xhrouet,** *Mathieu*

Xhrouet, *Maurice,* sculptor, painter, * 1892 Verviers, l. before 1961 – B ▭ ThB XXXVI; Vollmer V.

Xhrouuet, *Mathieu* → **Xhrouet,** *Mathieu*

Xi, *Gang,* painter, * 1746 Qiantang, † about 1816 – RC ▭ ArchAKL.

Xi, *Jian,* painter, f. 1644 – RC ▭ ArchAKL.

Xi, *Peilan,* painter, * Suzhou, f. 1701 – RC ▭ ArchAKL.

Xi, *Shao,* painter, f. 1644 – RC ▭ ArchAKL.

Xi, *Tao,* painter, f. 1644 – RC ▭ ArchAKL.

Xi, *Yi,* painter, * Yancheng, f. 1644 – RC ▭ ArchAKL.

Xi, *Yingzhen,* painter, f. 1368 – RC ▭ ArchAKL.

Xi, *Yushan,* painter, f. 1368 – RC ▭ ArchAKL.

Xia, *Baoyuan* (Hsia, Pao-yüanng), painter, * 1944 – RC ▭ ArchAKL.

Xia, *Bing,* painter, * Kunshan, f. 1450 – RC ▭ ArchAKL.

Xia, *Chang (960),* painter, f. 960 – RC ▭ ArchAKL.

Xia, *Chang (1388),* painter, * 1388 Kunshan, † 1470 – RC ▭ ArchAKL.

Xia, *Di,* painter, * Wenzhou, f. 1271 – RC ▭ ArchAKL.

Xia, *Gan,* painter, f. 1340 – RC ▭ ArchAKL.

Xia, *Gui* (Xia Gui; Hsia Kuei), painter, * Qiantang (Zhejiang) or Hangzhou, f. about 1180, l. 1230 – RC ▭ DA XXXIII; ThB XVII.

Xia, *Jin,* painter, f. 1644 – RC ▭ ArchAKL.

Xia, *Jingguan* (Hsia Ching-kuan), landscape painter, f. 1934 – RC ▭ Vollmer II.

Xia, *Kaochang,* painter, f. 1350 – RC ▭ ArchAKL.

Xia, *Kui,* painter, * Qiantang, f. 1368 – RC ▭ ArchAKL.

Xia, *Liye,* woodcutter, * 1935 – RC ▭ ArchAKL.

Xia, *Luan,* painter, f. 1850 – RC ▭ ArchAKL.

Xia, *Sen,* painter, f. 1644 – RC ▭ ArchAKL.

Xia, *Shen,* painter, f. 1250 – RC ▭ ArchAKL.

Xia, *Shizheng,* painter, * Fengcheng, f. 1445 – RC ▭ ArchAKL.

Xia, *Shuwen,* painter, * Fengcheng, f. 1271 – RC ▭ ArchAKL.

Xia, *Wen,* painter, * Qiantang, f. 1644 – RC ▭ ArchAKL.

Xia, *Wenyan,* painter, * Wuxing, f. 1271 – RC ▭ ArchAKL.

Xia, *Yan,* painter, f. 1517 – RC ▭ ArchAKL.

Xia, *Yiju,* painter, f. 1727 – RC ▭ ArchAKL.

Xia, *Yong,* painter, f. 1301 – RC ▭ ArchAKL.

Xia, *Yuan,* painter, f. 1644 – RC ▭ ArchAKL.

Xia, *Yun,* painter, * Hefei, f. 1644 – RC ▭ ArchAKL.

Xia, *Yunyi,* painter, * Huating, f. 1271 – RC ▭ ArchAKL.

Xia, *Zhi,* painter, * Qiantang, f. 1401 – RC ▭ ArchAKL.

Xia, *Zhixun,* painter, f. 1644 – RC ▭ ArchAKL.

Xia Gui (DA XXXIII) → **Xia,** *Gui*

Xian, *Yushu,* painter, calligrapher, * 1257 Yuyang, † 1303 – RC ▭ ArchAKL.

Xiandès → **Desogus,** *Gianni*

Xiang, *Defen,* painter, * Zuili, f. 1368 – RC ▭ ArchAKL.

Xiang, *Deshun,* calligrapher, * Zuili, f. 1593 – RC ▭ ArchAKL.

Xiang, *Dexin,* painter, f. 1601 – RC ▭ ArchAKL.

Xiang, *Deyu,* painter, f. 1593 – RC ▭ ArchAKL.

Xiang, *Dushou,* painter, * Zuili, f. 1562 – RC ▭ ArchAKL.

Xiang, *Ergong,* painter, f. 1932 – RC ▭ ArchAKL.

Xiang, *Gaomu,* painter, * Zuili, f. 1368 – RC ▭ ArchAKL.

Xiang, *Guan,* painter, f. 1903 – RC ▭ ArchAKL.

Xiang, *Guanzhi,* painter, * 1933 – RC ▭ ArchAKL.

Xiang, *Jiong,* painter, * Linghai, f. 1271 – RC ▭ ArchAKL.

Xiang, *Kui,* painter, * Jiaxing, f. 1601 – RC ▭ ArchAKL.

Xiang, *Rong,* painter, * about 720, † about 780 – RC ▭ ArchAKL.

Xiang, *Shengbiao,* painter, * Zuili, f. 1368 – RC ▭ ArchAKL.

Xiang, *Shengmo* (Xiang Shengmo), painter, * 1597 Jiaxing, † 1658 – RC ▭ DA XXXIII.

Xiang, *Shengwen,* painter, f. 1368 – RC ▭ ArchAKL.

Xiang, *Xin,* painter, * Yongjia, f. 1271 – RC ▭ ArchAKL.

Xiang, *Yong* (Hsiang Jung), still-life painter, f. before 1934 – RC ▭ Vollmer II.

Xiang, *Yuanbian,* painter, * 1525 Jiaxing, † about 1602 or 1590 – RC ▭ ArchAKL.

Xiang, *Zhu,* painter, f. 618 – RC ▭ ArchAKL.

Xiang Shengmo (DA XXXIII) → **Xiang,** *Shengmo*

Xiangbi → **Wang,** *Jian*

Xianghai → **Li,** *Liufang*

Xiangheng → **Bi,** *Yuan*

Xiangshan → **Biàn,** *Xiongwen*

Xianke → **Biàn,** *Yongyu*

Xianxi → **Li,** *Cheng*

Xianzhong → **Bu,** *Xiaohuai*

Xiao, *Chen,* painter, * Yangzhou, f. 1680 – RC ▭ ArchAKL.

Xiao, *Feng,* painter, f. 1949 – RC ▭ ArchAKL.

Xiao, *Gongbo,* painter, f. 1368 – RC ▭ ArchAKL.

Xiao, *Haichun,* painter, * 1944 – RC ▭ ArchAKL.

Xiao, *Haishan,* painter, * Yangzhou, f. 1644 – RC ▭ ArchAKL.

Xiao, *Huixiang,* painter, f. 1949 – RC ▭ ArchAKL.

Xiao, *Lingzhuo,* painter, f. 1930 – RC ▭ ArchAKL.

Xiao, *Ping,* painter, l. 1980 – RC ▭ ArchAKL.

Xiao, *Qianzhong* (Hsiao Ch'ien-chung), landscape painter, f. before 1933, l. before 1955 – RC ▭ Vollmer II.

Xiao, *Shufang* (Xiao Shufang), painter, * 19.8.1911 Zhongshan – RC ▭ DA XXXIII.

Xiao, *Taixu,* painter, f. 960 – RC ▭ ArchAKL.

Xiao, *Yi,* painter, f. 1368 – RC ▭ ArchAKL.

Xiao, *Yin'gao,* painter, f. 1368 – RC ▭ ArchAKL.

Xiao, *Yong (1030),* painter, f. 1030 – RC ▭ ArchAKL.

Xiao, *Yong (1969),* painter, * 1969 – RC ▭ ArchAKL.

Xiao, *Yue,* painter, f. 618 – RC ▭ ArchAKL.

Xiao, *Yukui,* painter, f. 1501 – RC ▭ ArchAKL.

Xiao, *Yuncong* (Xiao Yuncong), painter, * 1596 Wuhu (Anhui), † 1673 – RC ▭ DA XXXIII.

Xiao, *Zhao* (Xiao Zhao), painter, * Huze (Shanxi), f. 1130, l. 1160 – RC ▭ DA XXXIII.

Xiao-an, painter, * Dongwu, f. 1368 – RC ▭ ArchAKL.

Xiao Shufang (DA XXXIII) → **Xiao,** *Shufang*

Xiao Yuncong (DA XXXIII) → **Xiao,** *Yuncong*

Xiao Zhao (DA XXXIII) → **Xiao,** *Zhao*

Xiaochi → **Bi,** *Cheng*

Xiaocun → **Bei,** *Dian*

Xiaoqin → **Cixi** (Kaiser)

Xiaoshan → **Zou,** *Yigui*

Xiaoxiang Weng → **Wang,** *Chen*

Xiaoyao → **Chen,** *Yongzhi*

Xiaozong, painter, * 1127, † 1194 – RC ▭ ArchAKL.

Xibixell → **Vaixeries,** *Eudald* (1664)

Xico → **Pereira,** *Francisco Martins* (1924)

Xicon, *Barnardi,* painter, f. 1485 – E ▭ Ràfols III.

Xicoténcatl, painter, f. 1501 – MEX ▭ Toussaint.

Xicoy, *Domènec (1673),* cannon founder, f. 1673, l. 1710 – E ▭ Ràfols III.

Xicoy, *Domènec (1766),* cannon founder, f. 1766, l. 1772 – E ▭ Ràfols III.

Xicoy, *Francesc,* cannon founder, f. 1724, l. 1750 – E ▭ Ràfols III.

Xicoy, *Josep,* cannon founder, f. 1731 – E ▭ Ràfols III.

Xidias, *Perikles Spiridonowitsch* (Ksidias, Perikl Spiridonovič), copper engraver, * 13.6.1872, † 1942 – RUS ▭ Kat. Moskau I; ThB XXXVI.

Xie, *Bin,* painter, * Changshu, f. 1650 – RC ▭ ArchAKL.

Xie, *Bocheng,* painter, * Yannan, f. 1296 – RC ▭ ArchAKL.

Xie, *Chen,* painter, * 1976 – RC ▭ ArchAKL.

Xie, *Cheng,* painter, * Jiangning, f. 1600 – RC ▭ ArchAKL.

Xie, *Gongchan* (Hsieh Kung-chan), animal painter, landscape painter, f. before 1933, l. before 1955 – RC ▭ Vollmer II.

Xie, *Gongzhan,* painter, * Suzhou, † 1940 – RC ▭ ArchAKL.

Xie, *Haiyan,* painter, * 1910 – RC ▭ ArchAKL.

Xie, *He* (Hsieh Ho), painter, f. about 500 – RC ▭ ThB XVII.

Xie, *Huan,* painter, f. 1802 – RC ▭ ArchAKL.

Xie, *Ji,* painter, * 649, † 713 – RC ▭ ArchAKL.

Xie, *Jin (1369),* painter, calligrapher, * 1369 Jishui, † 1415 – RC ▭ ArchAKL.

Xie, *Jin (1560),* painter, * (Prov.)Henan, f. 1560 – RC ▭ ArchAKL.

Xie, *Lansheng,* painter, * Nanhai, f. 1802 – RC ▭ ArchAKL.

Xie, *Qian,* painter, * Changting, f. 1102 – RC ▭ ArchAKL.

Xie, *Qikun,* painter, * 1737, † 1802 – RC ▭ ArchAKL.

Xie, *Qusheng,* painter, * Suzhou, f. 1851 – RC ▭ ArchAKL.

Xie, *Shichen,* painter, * 1487 Suzhou, l. 1567 – RC ▭ ArchAKL.

Xie, *Sui,* painter, f. 1776 – RC ▭ ArchAKL.

Xie, *Sun,* painter, * Jiangning, f. 1679 – RC ▭ ArchAKL.

Xie, *Yuan,* painter, * Ji'nan, f. 960 – RC ▭ ArchAKL.

Xie, *Yucen* (Hsieh Yü-ts'ên), landscape painter, f. before 1934, l. before 1955 – RC ▭ Vollmer II.

Xie, *Yuemei* (Hsieh Yüeh-mei), still-life painter, f. before 1934, l. before 1955 – RC ▭ Vollmer II.

Xie, *Zheng,* painter, f. 1368 – RC ▭ ArchAKL.

Xie, *Zhi,* painter, calligrapher, * Deqing, f. 1271 – RC ▭ ArchAKL.

Xie, *Zhiguang,* painter, * 1900 or 1899 Youhao, † 1976 or 1977 – RC ▭ ArchAKL.

Xie, *Zhiliu,* painter, * 1910 – RC ▭ ArchAKL.

Xie, *Ziwen (1851),* painter, * Sichuan, f. 1851 – RC ▭ ArchAKL.

Xie, *Ziwen (1916),* woodcutter, * 1916
– RC ⊞ ArchAKL.

Xifra, *Jaume,* painter, sculptor, * 1934
Salt (Gerona) – E, F ⊞ Calvo Serraller.

Xifra, *Pere* → **Cifre,** *Pere*

Xifra, *Rafael,* painter, f. 1890 – E
⊞ Cien años XI.

Xijin jushi (Hsi-chin Chü-shih), painter,
f. 960 – RC ⊞ ThB XVII.

Xil de Ontañon, *Joanes* → **Gil de
Hontañon,** *Juan* (1480)

Xilu laoren → **Wang,** *Shimin*

Ximari, *Giacomo,* painter, f. 1472 – I
⊞ ThB XXXVI.

Ximenes, *Antonio (1829)* (Ximenes,
Antonio), sculptor, master draughtsman,
calligrapher, * 1829 Palermo, † 1896
Palermo – I ⊞ Panzetta; ThB XXXVI.

Ximenes, *Antonio (1934),* painter, * 1934
– E ⊞ Blas.

Ximenes, *Bruno,* painter, * 1883, † 1921
Rom – I ⊞ ThB XXXVI.

Ximenes, *Eduardo,* painter, illustrator,
* Palermo, † 20.5.1932 Rom – I
⊞ Comanducci V; ThB XXXVI.

Ximenes, *Ettore* (Ximenez, Ettore),
sculptor, painter, illustrator, * 11.4.1855
Palermo, † 20.12.1926 or 1927 Rom
– I ⊞ Comanducci V; DA XXXIII;
DEB XI; DizBolaffiScult; EAAm III;
ELU IV; Panzetta; Ries; ThB XXXVI.

Ximenes, *Fernão,* painter, f. 20.7.1464
– P ⊞ Pamplona V.

Ximenes, *Giuseppe* → **Scimenes,** *Giuseppe*

Ximenes, *Joan,* silversmith, f. 1561 – E
⊞ Ráfols III.

Ximénes, *Miguel* (DA XXXIII) →
Jiménez, *Miguel* (1462)

Ximenes y Planes, *Rafael* → **Ximeno y
Planes,** *Rafael*

Ximenes de Vilanova, *Martí,* silversmith,
f. 1451, l. 1462 – E ⊞ Ráfols III.

Ximénez, *Agostino,* painter, * 19.12.1798
Valencia, † 6.5.1853 Rom – I
⊞ ThB XXXVI.

Ximénez, *Alexo,* glass painter, f. 1509 – E
⊞ ThB XXXVI.

Ximénez, *Alfonso,* illuminator, f. 1509 – E
⊞ ThB XXXVI.

Ximénez, *Alonso,* mason, carpenter,
f. 1641 – E ⊞ Vargas Ugarte.

Ximénez, *Antonio (1501),* trellis forger,
f. 1501 – E ⊞ ThB XXXVI.

Ximénez, *Antonio (1601),* painter, * 1601,
† 1671 – E ⊞ ThB XXXVI.

Ximénez, *Antonio Alejo,* painter,
f. 15.7.1747 – MEX ⊞ Toussaint.

Ximénez, *Benito Pablo* → **Jiménez,**
Benito Pablo

Ximenez, *Cölestis Auctor,* painter,
* Masmünster, † 5.8.1704 Brünn – CZ
⊞ ThB XXXVI.

Ximénez, *Diego (1580),* goldsmith,
f. 7.7.1580 – E ⊞ Ramirez de Arellano;
ThB XXXVI.

Ximenez, *Diego (1696),* gilder,
* Tecpanatitlan, f. 1696 – GCA
⊞ EAAm III.

Ximénez, *Domingo,* copper engraver (?),
f. 1741, l. 1762 – E ⊞ ThB XXXVI.

Ximenez, *Ettore* (EAAm III) → **Ximenes,**
Ettore

Ximenez, *Fernão,* painter, f. 20.7.1464
– P ⊞ ThB XXXVI.

Ximenez, *Fray Francisco,* copper engraver,
f. 1755, l. 1775 – MEX ⊞ EAAm III;
Páez Rios III.

Ximénez, *Francisco (1510),* painter,
f. 1510, l. 1511 – E ⊞ ThB XXXVI.

Ximénez, *Francisco* (1598) (ThB XXXVI)
→ **Jiménez Maza,** *Francisco* (1598)

Ximénez, *Francisco Miguel,* painter,
f. 1738, † 16.1.1793 Sevilla – E
⊞ ThB XXXVI.

Ximénez, *Juan,* cabinetmaker, f. 1570
– PE ⊞ EAAm III.

Ximénez, *Juan (1593),* sculptor, f. 1593
– E ⊞ ThB XXXVI.

Ximénez, *Juan (1596),* sculptor, f. 1596
– E ⊞ Aldana Fernández; ThB XXXVI.

Ximénez, *Juan (1736),* sculptor, f. about
1736 – E ⊞ ThB XXXVI.

Ximénez, *Miguel* (ELU IV) → **Jiménez,**
Miguel (1462)

Ximénez, *Miguel,* painter, f. 1466,
† before 6.10.1505 – E ⊞ ThB XXXVI.

Ximénez, *Pedro (1425),* architect, f. 1425,
l. 1438 – E ⊞ ThB XXXVI.

Ximénez, *Pedro de (1539),* painter,
f. 1539, l. 1561 – E ⊞ ThB XXXVI.

Ximenez, *Rafael,* painter, * 1825, † 1904
– ROU ⊞ EAAm III; PlástUrug II.

Ximénez, *Salvador,* painter,
* 6.8.1812 Montevideo, † 12.8.1888
Montevideo – ROU ⊞ EAAm III;
PlástUrug II.

Ximénez, *Vicente,* sculptor, f. 1741,
l. 1791 – MEX ⊞ EAAm III.

Ximénez, *Ximeno,* painter, f. 1910 – E
⊞ Cien años XI.

Ximénez Angel, *José,* painter, f. 1692,
l. 1706 – E ⊞ ELU IV; ThB XXXVI.

Ximénez Herrá, *Ángel* (Cien años XI) →
Jiménez Herráiz, *Ángel*

Ximénez de Illescas, *Bernabé* (Jimenez de
Illescas, Bernardo), painter, * before
12.6.1616 Lucena, † 31.8.1678
Andújar – E ⊞ Ramirez de Arellano;
ThB XXXVI.

Ximénez de Zarzosa, *Antonio,* painter,
f. 1660, l. 1672 – E ⊞ ThB XXXVI.

Ximenis (Goldschmiede-Familie) (ThB
XXXVI) → **Ximenis,** *Juan*

Ximenis (Goldschmiede-Familie) (ThB
XXXVI) → **Ximenis,** *Pedro*

Ximenis (Goldschmiede-Familie) (ThB
XXXVI) → **Ximenis,** *Perot* (1522)

Ximenis (Goldschmiede-Familie) (ThB
XXXVI) → **Ximenis,** *Rafael*

Ximenis, *Juan,* goldsmith, f. 1561 – E
⊞ ThB XXXVI.

Ximenis, *Pedro,* goldsmith, f. 1553 – E
⊞ ThB XXXVI.

Ximenis, *Perot (1522),* goldsmith, f. 1522
– E ⊞ ThB XXXVI.

Ximenis, *Perot (1601),* silversmith, f. 1601
– E ⊞ Ráfols III.

Ximenis, *Rafael,* goldsmith, silversmith,
f. 1537 – E ⊞ Ráfols III; ThB XXXVI.

Ximeno → **Eximino**

Ximeno, *Francisco,* painter, f. 1604 –
RCH ⊞ Pereira Salas.

Ximeno, *Joan,* painter, f. 1493 – E
⊞ Ráfols III.

Ximeno, *José,* master draughtsman, copper
engraver, f. 1783, l. 1795 – E, MEX
⊞ ELU IV; ThB XXXVI.

Ximeno, *Juan,* painter, f. 1680 – E, I
⊞ ThB XXXVI.

Ximeno, *Matías,* painter, f. 1639,
l. 1656 – E ⊞ DA XXXIII; ELU IV;
ThB XXXVI.

Ximeno, *Pedro,* painter, f. 1490, l. 1526
– E ⊞ Ráfols III; ThB XXXVI.

Ximeno Meléndez, *Francisco,* sculptor,
f. 1585 – E ⊞ ThB XXXVI.

Ximeno Planes, *Rafael* (Aldana Fernández)
→ **Ximeno y Planes,** *Rafael*

Ximeno y Planes, *Rafael* (Ximeno Planes,
Rafael; Jimeno y Planes, Rafael),
painter, * 1755 or 1759 Valencia,
† 1825 Mexiko-Stadt – E, MEX
⊞ Aldana Fernández; DA XXXIII;
EAAm II; Toussaint.

Ximón Pérez → **Jimón Pérez** (1496)

Ximpa, caricaturist, f. before 1989 –
DOM ⊞ EAPD.

Ximpa, *Viktor Garcia* → **Ximpa**

Xin, *Mang,* painter, * 1916 – RC
⊞ ArchAKL.

Xin yue → **Shin'etsu**

Xines, *Gaspar de,* sculptor, f. 1634 – E
⊞ ThB XXXVI.

Xing, *Cijing,* painter, f. 1551 – RC
⊞ ArchAKL.

Xing, *Tong,* painter, * 1551 Ji'nan – RC
⊞ ArchAKL.

Xingwu → **Yang**

Xinmámal, *Francisco,* painter, f. about
1555, l. 7.1564 – MEX ⊞ EAAm III;
Toussaint.

Xintian Zhuren → **Qianlong**

Xinxola, *Roc,* brazier, f. 1538, l. 1540
– E ⊞ Ráfols III.

Xiong, *Bingming* (Hsiung, Ping-ming;
Hsiung Ping-ming), painter, metal
sculptor, * 1922 Nanjing – F, RC
⊞ ELU IV (Nachtr.); Vollmer VI.

Xipell, *Joan,* architect, f. 1603 – E
⊞ Ráfols III.

Xiralt, *Gabriel,* wood sculptor, f. 1601
– E ⊞ Ráfols III.

Xirgu Subirá, *Miguel* (Cien años XI) →
Xirgu Subirá, *Miquel*

Xirgu Subirá, *Miquel* (Xirgu Subirá,
Miguel), painter, stage set designer,
* 1892 Gerona, † 1954 Barcelona – E
⊞ Cien años XI; Ráfols III.

Xirinius (Ráfols III, 1954) → **Juez,**
Jaume

Xiró Taltabull, *José María* (Cien años XI)
→ **Xiró Taltabull,** *Josep Maria*

Xiró Taltabull, *Josep Maria* (Xiró
Taltabull, José María), painter, * 1878
Barcelona, † 1937 Barcelona – E
⊞ Cien años XI; Ráfols III.

Xirón, *Bernardo* → **Girón,** *Bernardo*

Xiron, *Nicolás,* sculptor, f. 1786 – MEX
⊞ EAAm III.

Xironza, *Manuel José,* painter, * Popayán,
f. 1791, l. 1796 – CO ⊞ EAAm III.

Xisto, *Fra* → **Fra Sisto**

Xitian → **Wang,** *Shimin*

Xiting → **Yang,** *Jin*

Xiu-Wei (Siu-Wei), painter, * 1529,
† 1593 – RC ⊞ EAPD.

Xiucheng → **Wen; Jia**

Xóchímitl, *Pedro* → **Xochmitl,** *Pedro*

Xochitiotzin, *Desiderio Hernández,* painter,
master draughtsman, * 1925 Puebla
– MEX ⊞ EAAm III.

Xochitótol, *Luis* (Xochitototl, Luis),
painter, f. 14.4.1556 – MEX
⊞ EAAm III; Toussaint.

Xochitótol, *Luis* (EAAm III) →
Xochitótol, *Luis*

Xochmitl, *Pedro,* painter, f. 1569 – MEX
⊞ EAAm III; Toussaint.

Xomeritakis, *Agis,* painter, * 8.2.1928
Kerkyra – GR ⊞ Lydakis IV.

Xots → **Clapers Pladevall,** *Jordi*

Xpristus, *Sebastien* → **Christus,** *Sebastien*

Xrowet → **Xhrouet**

Xsell, *Georg* → **Gsell,** *Georg*

Xu, *Beihong* (Ju Peon), painter, * 1894
or 19.7.1895 Yixing (Jiangsu),
† 26.9.1953 Nanjing or Beijing – RC
⊞ DA XXXIII; Vollmer II.

Xu, *Ben*, painter, * Sichuan, f. 1374
– RC ▭ ArchAKL.
Xu, *Bin*, painter, * Danyang, f. 1701
– RC ▭ ArchAKL.
Xu, *Bing*, graphic artist, painter, * 1955
Chongqing (Sichuan) – RC ▭ ArchAKL.
Xu, *Cao*, painter, * 1899, † 1961 – RC
▭ ArchAKL.
Xu, *Chengbai* (Hsü Chêng-pai), landscape
painter, f. before 1934, l. before 1955
– RC ▭ Vollmer II.
Xu, *Chenli* (Hsü Chên-li), landscape
painter, flower painter, f. 1934 – RC
▭ Vollmer II.
Xu, *Chongju*, painter, * Nanjing, f. 1001
– RC ▭ ArchAKL.
Xu, *Chongsi*, painter, * 1001 or 1100
Nanjing – RC ▭ ArchAKL.
Xu, *Chunzhong* (Hsü, Ch'un-chung),
painter, * 1930, † 1985 – RC
▭ ArchAKL.
Xu, *Dan*, painter, * Shuzhou, f. 1776
– RC ▭ ArchAKL.
Xu, *Daoning*, painter, * Heqian, f. 906
– RC ▭ DA XXXIII.
Xu, *Fang*, painter, * 1622 Suzhou, † 1694
– RC ▭ ArchAKL.
Xu, *Gu*, painter, * 1823 or 1825, † 1896
– RC ▭ ArchAKL.
Xu, *Hao*, painter, f. 618 – RC
▭ ArchAKL.
Xu, *Hong*, painter, assemblage artist,
* 1957 Shanghai – RC ▭ ArchAKL.
Xu, *Ji* (Xu Ji), calligrapher, * 649
Fenyang (Shanxi), † 713 Wannian –
RC ▭ DA XXXIII.
Xu, *Jiang*, painter, f. 1988 – RC
▭ ArchAKL.
Xu, *Jianguo*, painter, * 1951 – RC
▭ ArchAKL.
Xu, *Jiecheng* (Hsü, Chieh-ch'eng), painter,
* 1930, † 1985 – RC ▭ ArchAKL.
Xu, *Jiemin*, painter, * 1908 Shandong
– RC ▭ ArchAKL.
Xu, *Jing*, painter, * Hangzhou, f. 1644
– RC ▭ ArchAKL.
Xu, *Kuang* (Hsü, K'uang), painter, * 1938
– RC ▭ ArchAKL.
Xu, *Lei* (Hsü, Lei), painter, * 1963 – RC
▭ ArchAKL.
Xu, *Leng* (Hsü, Leng), painter, * 1929
– RC ▭ ArchAKL.
Xu, *Lin*, painter, * Suzhou, f. 1510 – RC
▭ ArchAKL.
Xu, *Linlu*, painter, * 1915 – RC
▭ ArchAKL.
Xu, *Mei*, painter, f. 1700 – RC
▭ ArchAKL.
Xu, *Mengcai*, painter, f. 1601 – RC
▭ ArchAKL.
Xu, *Mouwei*, painter, f. 1368 – RC
▭ ArchAKL.
Xu, *Qi* (Hsü Ch'i), landscape painter,
f. 1934 – RC ▭ Vollmer II.
Xu, *Rong*, painter, f. 1854 – RC
▭ ArchAKL.
Xu, *Shichang (1151)*, painter, * Nanjing,
f. 1151 – RC ▭ ArchAKL.
Xu, *Shichang (1934)* (Hsü Shih-ch'ang),
landscape painter, f. 1934 – RC
▭ Vollmer II.
Xu, *Shichi*, painter, * 1901 Anhui – RC
▭ ArchAKL.
Xu, *Shiming* (Ssü Sch'-ming), painter,
* 1911 Jiangsu – RC ▭ Vollmer IV.
Xu, *Tai*, painter, f. 1659 – RC
▭ ArchAKL.
Xu, *Wangxiong*, painter, * Shimen, f. 1757
– RC ▭ ArchAKL.

Xu, *Wei* (Xu Wei), painter, calligrapher,
* 12.3.1521 Shanyin (Zhejiang), † 1593
– RC ▭ DA XXXIII.
Xu, *Weiren*, painter, * Shanghai, f. 1810
– RC ▭ ArchAKL.
Xu, *Xi (900)* (Xu Xi; Hsü Hsi), flower
painter, bird painter, * before 900
Jinling, † Jinling (?), l. 940 – RC
▭ DA XXXIII; ThB XVII.
Xu, *Xi (1940)*, painter, * 1940 – RC
▭ ArchAKL.
Xu, *Xingzhi*, painter, * 1904 – RC
▭ ArchAKL.
Xu, *Xuan*, painter, f. 1644 – RC
▭ ArchAKL.
Xu, *Yang*, painter, * Suzhou, f. 1760
– RC ▭ ArchAKL.
Xu, *Yansun (1846)* (Xu, Yansun),
painter, f. about 1846, † 1896 – RC
▭ ArchAKL.
Xu, *Yansun (1899)* (Ssü Jän-ssun), painter,
* 8.1899 Hebei, l. before 1958 – RC
▭ Vollmer IV.
Xu, *Yi*, painter, * Wuxi, f. 1640 – RC
▭ ArchAKL.
Xu, *Yong* (Hsü, Yung), painter, * 1933
– RC ▭ ArchAKL.
Xu, *You (1650)*, painter, * Houguan,
f. 1650 – RC ▭ ArchAKL.
Xu, *You (1760)* (Xu, You), painter,
* Changshu, f. 1760 – RC ▭ ArchAKL.
Xu, *Yuan*, painter, * Longqi, f. 1600
– RC ▭ ArchAKL.
Xu, *Yuanwen*, painter, * 1634 Kunshan,
† 1691 – RC ▭ ArchAKL.
Xu, *Zhen*, painter, f. 1368 – RC
▭ ArchAKL.
Xu, *Zonghao* (Hsü Tsung-hao), figure
painter, landscape painter, f. before 1934,
l. before 1955 – RC ▭ Vollmer II.
Xu Ji (DA XXXIII) → Xu, *Ji*
Xu Wei (DA XXXIII) → Xu, *Wei*
Xu Xi (DA XXXIII) → Xu, *Xi (900)*
Xual, *M.* (Melchor Cristobal ?) (Páez Rios
III) → Xual, *Melchor Cristobal* (?)
Xual, *Melchor Cristobal(?)* (Xual, M.
(Melchor Cristobal ?)), engraver, f. 1622,
l. 1643 – E ▭ Páez Rios III.
Xuân Bình → Bình, *Nghiêm Xuân*
Xuan-zhuang, painter, f. 618 – RC
▭ ArchAKL.
Xuan-zong (618), painter, f. 618 – RC
▭ ArchAKL.
Xuan-zong (1398), calligrapher, * 1398
Jianshan, † 1435 – RC ▭ ArchAKL.
Xuandui → Biàn, *Ying (1701)*
Xuanzhao → Wang, *Jian*
Xuara, *Francisco*, artisan, f. 1560, l. 1564
– MEX ▭ EAAm III.
Xuárez, *José* → Juárez, *José*
Xuárez, *Juán Rodríguez* → Juárez, *Juán
Rodríguez*
Xuarez, *Luis* → Juárez, *Luis*
Xuarez, *Matías*, sculptor, f. 1645 – MEX
▭ EAAm III.
Xuárez, *Nicolás Rodríguez* → Juárez,
Nicolás Rodríguez
Xuarez, *Tomás*, sculptor, f. 1720 – MEX
▭ EAAm III.
Xubita, *Martín de*, stonemason, f. 1572,
l. 1579 – CO ▭ EAAm III.
Xuclá, *Pau*, instrument maker, f. 1929
– E ▭ Ráfols III.
Xue, *Mingde*, painter, * 1955 – RC
▭ ArchAKL.
Xue, *Song*, painter, * 1965 – RC
▭ ArchAKL.
Xue, *Susu*, painter, * about 1564, † about
1637 – RC ▭ ArchAKL.

Xue, *Xuan*, painter, * Jianshan, f. 1700
– RC ▭ ArchAKL.
Xue-chuang, painter, f. 1300 – RC
▭ ArchAKL.
Xue-jian, painter, f. 1271 – RC
▭ ArchAKL.
Xuege yimeiren → Yang, *Jin*
Xuetang → Luo, *Zhenyu*
Xuetian Daoren → Wang, *Wu*
Xueyai, painter, * Fengcheng, f. 1368
– RC ▭ ArchAKL.
Xugu, painter, * 1823, † 1896 – RC
▭ ArchAKL.
Xul Solar (Xul Solar, Alejandro), painter,
* 14.12.1888 San Fernando, † 10.5.1963
– RA ▭ DA XXXIII; EAAm III;
Merlino.
Xul Solar, *Alejandro* (Merlino) → Xul
Solar
Xulbe, *Joan de* (1) (Ráfols III, 1954) →
Julbe, *Juán*
Xulbe, *Joan de (1452)* (Xulbe, Joan de
(2)), architect, f. 1452 – E ▭ Ráfols III.
Xulbe, *Juán* → Julbe, *Juán*
Xulbe, *Pascasi de* (Ráfols III, 1954) →
Julbe, *Pascasio de*
Xulbe, *Pascasi de* → Julbe, *Pascasio de*
Xulvi, *Joan de* (1) → Julbe, *Juán*
Xulvi, *Joan de* (2) → Xulbe, *Joan de*
(1452)
Xulvi, *Pascasi de* → Julbe, *Pascasio de*
Xumetra Falqués, *Francesc*, ceramist,
* 1828 Barcelona, l. 1923 – E, F, B
▭ Ráfols III.
Xumetra Ragull, *Fernando* (Cien años
XI) → Xumetra Ragull, *Ferran*
Xumetra Ragull, *Ferran* (Xumetra
Ragull, Fernando), decorative painter,
bookplate artist, * 1865 Barcelona,
† 1920 Barcelona – E ▭ Cien años XI;
Ráfols III.
Xunzhi → Wang, *Shimin*
Xuriguer, *Llucià*, goldsmith, silversmith,
f. 1729 – E ▭ Ráfols III.
Xuriguera, *Josep de*, architect,
* Barcelona, † Barcelona, l. 1700 –
E ▭ Ráfols III.
Xuriguera Elias, *Josep Simó de* →
Churriguera, *José Simón*
Xuriguera Elias, *Josep Simó de*, carver,
* Barcelona, † 1682 Madrid – E
▭ Ráfols III.
Xurriguera Elias, *Josep Simó* →
Churriguera, *José Simón*
Xut → Bofarull Foraster, *Jacint*
Xutang Zhiyu, painter, * 1185, † 1269
– RC ▭ ArchAKL.
Xydakis, *Antonios*, painter of
saints, * 1936 Kanlikastelli – GR
▭ Lydakis IV.
Xydias, *Nikolaos*, painter, * 1826 or 1928
Lixuri (Kefallonia), † 2.1909 Athen
– GR ▭ Lydakis IV.
Xydias, *Periklis*, engraver, master
draughtsman, f. 1890, l. 1894 – GR
▭ Lydakis IV.
Xydias Typaldos, *Nikolaos*, painter,
* 1826 Kephallinia, † 2.1909 Athen
– GR ▭ DA XXXIII.
Xyla-Xanalatu, *Iris*, painter, * 31.3.1941
Athen – GR ▭ Lydakis IV.
Xylander, *Wilhelm Ferdinand*, marine
painter, landscape painter, * 1.4.1840
Kopenhagen, † 15.10.1913 Kopenhagen –
DK, D ▭ ELU IV; Münchner Maler IV;
Rump; ThB XXXVI.
Xynopulos, *Konstantinos*, painter of
saints, * 16.4.1929 Athen – GR
▭ Lydakis IV.

Y

Ya, *Ming*, painter, * 1924 – RC
⌷ ArchAKL.

Yaacobi, *Dorit*, painter, * 1952 – IL
⌷ ArchAKL.

Yaari, *Sharon*, photographer, f. 1901 – IL
⌷ ArchAKL.

Yabairō → Yoshiume

Yabashi Heiryō → Shōran (1840)

Yabashi Tōsen → Tōsen (1817)

Yabe, *Bufuku* → Bunsai (1846)

Yabe, *S.*, watercolourist, f. 1929 – J
⌷ Brewington.

Yabe, *Tomoe* (Yabe Tomoe), painter,
* 9.3.1892, l. before 1976 – J, RUS,
USA, F ⌷ Roberts; Vollmer V.

Yabe Tomoe (Roberts) → Yabe, *Tomoe*

Yablonskaya, *T. N.* (Milner) →
Jablonskaja, *Tat'jana Nilovna*

Yablonskaya, *Tatyana* (DA XXXIII) →
Jablonskaja, *Tat'jana Nilovna*

Yachitoshi → Kakuhan

Yachō, potter, * 1782, † 1825 – J
⌷ Roberts.

Yacma → Kuhn, *Jacqueline*

Yacoël, *Yves*, painter, sculptor, decorator,
poster artist(?), * 2.2.1952 Paris – F
⌷ Bénézit.

Mester Yacop de Moler (?) → Mester
Jacob de Maler (1469)

Yacoubi, *Ahmed el*, painter, * 1932 – ET
⌷ Vollmer VI.

Yadamsuren → Jadamsuren Uržingijn

Yādullāh, architect, f. 1800 – IND
⌷ ArchAKL.

Yadwiga, *Alicia Riogrande*, painter,
f. 1946 – RA, PL ⌷ EAAm III.

Yaeger, *Edgar Louis*, painter, * 26.8.1904
Detroit (Michigan) – USA ⌷ Falk;
Vollmer V.

Yaeger, *William L.*, painter, f. 1925 –
USA ⌷ Falk.

Yaemon → Kōho (1660)

Yaffe, *Elizabeth* → Yanish, *Elizabeth*

Yaffee, *Edith* (Yaffee, Edith Widing),
painter, * 16.1.1895 Helsinki, † 6.2.1961
Freeport (Maine) – SF, USA ⌷ Falk;
ThB XXXVI.

Yaffee, *Edith Widing* (Falk) → Yaffee,
Edith

Yaffee, *Herman* (Mistress) → Yaffee,
Edith

Yaffee, *Herman A.*, painter, * 20.6.1897,
l. 1929 – USA ⌷ Falk.

Yafu → Kakei (1738)

Yager, *Michel de* → Jager, *Michel de*

Yager, *Ydress*, painter, f. 1931 – USA
⌷ Hughes.

Yaghijian, *Edmund K.* (Vollmer V) →
Yaghijian, *Edmund*

Yaghijian, *Edmund* (Yaghijian, Edmund
K.), landscape painter, still-life painter,
portrait painter, * 16.2.1903 or 16.2.1904
Armenien – USA, ARM, RUS ⌷ Falk;
Vollmer V.

Yagi, *Kazuo*, ceramist, * 4.7.1918 Kyōto
– J ⌷ DA XXXIII.

Yagi, *Seiko*, painter, * 14.10.1924 Okinawa
– RA, J ⌷ EAAm III.

Yagi Michi → Sonsho

Yagioka, *Shunzan* (Yagioka Shunzan),
painter, * 1879 Tokio, † 1941 – J
⌷ Roberts.

Yagioka Ryōnosuke → Yagioka, *Shunzan*

Yagioka Shunzan (Roberts) → Yagioka,
Shunzan

Yago Cesar (Ráfols III, 1954) →
Salvador y de Sola, *Santiago César
de*

Yagodnikov, *Aleksei* (Milner) →
Jagodnikov, *Aleksej*

Yagohachi → Yasuchika, *Tsuchiya* (1670)

Yagorō → Hidetsegu (1486)

Yagorō → Hidetsegu (1586)

Yagun → Yu Suk

Yaguzhinsky, *Sergei Ivanovich*, painter,
graphic artist, * 1862, † 1947 – RUS
⌷ Milner.

Yahei → Kōi

Yahei → Kōzan (1780)

Yahei → Raku, *Jintosai*

Yahei → Shōkei (1628)

Yaheiji → Goseda, *Hōryū* (1827)

Yaheita → Mitsumasa

Yaheita, potter, f. 1686 – J, DVRK/ROK
⌷ Roberts.

Yahn, *Earle*, painter, advertising graphic
designer, f. before 1954 – USA
⌷ Vollmer VI.

Yahyâ ibn Mahmûd ibn Yahyâ ibn Abî'l
(Yahyâ ibn Mahmûd ibn Yahyâ ibn
Abî'l Hassan Kuwarrîhâ), calligrapher,
miniature painter, * Wâsit(?), f. 1201
– IRQ ⌷ ThB XXXVI.

Yahyâ ibn Mahmûd ibn Yahyâ ibn Abî'l
Hassan Kuwarrîhâ (ThB XXXVI) →
Yahyâ ibn Mahmûd ibn Yahyâ ibn
Abî'l

Yaiant, painter, f. 1537 – NL
⌷ ThB XXXVI.

Yairusch, *Thoman* → Jarosch, *Thomas*

Yairusch, *Thomas* → Jarosch, *Thomas*

Yakaduna → McRae, *Tommy*

Yakchô → Nam Ku-man

Yakimchenko, *Aleksandr Georgievich*
(Milner) → Jakimčenko, *Aleksandr
Georgievič*

Yakimenko, *D.* (Milner) → Jakimenko,
D.

Yakimovskaya, *Ekaterina Aleksandrovna*
(Milner) → Jakimovskaja, *Ekaterina
Aleksandrovna*

Yakka → Counihan, *Noel*

Yakō → Ōkōchi, *Yakō*

Yakobi, *Valeriy Ivanovich* (Milner) →
Jakobi, *Valerij Ivanovič*

Yakoby, *Vaery* → Jakobi, *Valerij Ivanovič*

Yakoulov, *Georges* (Schurr I) → Jakulov,
Georgij Bogdanovič

Yakoulov, *Georgiy Bogdanovich* →
Jakulov, *Georgij Bogdanovič*

Yakovleff, *Alexandre* → Jakovlev,
Aleksandr Evgen'evič

Yakovlev, *Aleksandr Evgen'evich* (Milner)
→ Jakovlev, *Aleksandr Evgen'evič*

Yakovlev, *Aleksandr Yevgeniyevich* (DA
XXXIII) → Jakovlev, *Aleksandr
Evgen'evič*

Yakovlev, *Andrei* (Milner) → Jakovlev,
Andrei

Yakovlev, *Boris Nikolaevich* (Milner) →
Jakovlev, *Boris Nikolaevič*

Yakovlev, *D. I.* (Milner) → Jakovlev, *D.
I.*

Yakovlev, *I.* (Milner) → Jakovlev, *Ivan
Pavlovič*

Yakovlev, *Ivan Eremeevich* (Milner) →
Jakovlev, *Ivan Eremeevič*

Yakovlev, *Mikhail Nikolaevich* (Milner) →
Jakovlev, *Michail Nikolaevič*

Yakovlev, *Pavel Filippovich* (Milner) →
Jakovlev, *Pavel Filippovič*

Yakovlev, *Vasili Nikolaevich* (Milner) →
Jakovlev, *Vasilij Nikolaevič*

Yakovlev, *Vasily* → Jakovlev, *Vasilij
Arsen'evič*

Yakovleva-Shaporina, *L. V.* (Milner) →
Jakovleva-Šaporina, *Ljubov' Vasil'evna*

Yakoyama, *Naoto*, glass artist, designer,
* 8.5.1937 Taipei – RC, J ⌷ WWCGA.

Yakubow, *Evelyn Margaret* → Roth,
Evelyn Margaret

Yakubowitsch → Herman, *Sali*

Yakuglas → James, *Charlie*

Yakulov, *Georgiy Bogdanovich* (DA
XXXIII; Milner) → Jakulov, *Georgij
Bogdanovič*

Yakunchikova, *Maria Vasilievna* (Milner)
→ Jakunčikova, *Marija Vasil'evna*

Yakunchikova-Weber, *Maria Vasilievna*
(DA XXXIII) → Jakunčikova, *Marija
Vasil'evna*

Yakunina, *Elizaveta Petrovna* (Milner) →
Jakunina, *Elizaveta Petrovna*

Yale, *Brian*, painter, * 1936 Staffordshire
– GB ⌷ Spalding.

Yale, *Charlotte Lilla*, painter, * 14.3.1855
Meriden (Connecticut), † 1929 Meriden
(Connecticut) – USA ⌷ Falk.

Yale, *Leroy Milton*, etcher, master
draughtsman, * 12.9.1841 or 12.2.1841
Vineyard Haven or Holmes'Hole
(Massachusetts), † 12.9.1906 – USA
⌷ Falk; ThB XXXVI.

Yalland, *Thomas King*, landscape painter,
* 3.3.1845 Bristol, † 1934 Bristol – GB
⌷ Vollmer V; Wood.

Yama, *Sudzuki Shinjiro*, graphic artist,
decorator, * 10.3.1884, l. 1940 – USA,
J ⌷ Falk.

Yamaato Gien → Kakurei

Yamada → Jōkasai

Yamada, *Bunkō* (Yamada Bunkō), painter,
* 1846 Kyōto, † 1902 – J ⌷ Roberts.

Yamada, *Junchi* → Dōan (1610)

Yamada, *Junsei* → Dōan (1500)

Yamada, *Junsei* → Dōan (1570)

Yamada, *Juntei* → Dōan (1567)

Yamada, *Kaidō* (Yamada Kaidō), painter,
* 1869 Fukuoka, † 1924 – J ⌷ Roberts.

Yamada, *Keichū* (Yamada Keichū), painter,
* 1868 Tokio, † 1934 – J ⌷ Roberts.

Yamada, *Kisai* (Yamada Kisai), sculptor,
* 1864, † 1901 – J ⌷ Roberts.

Yamada, *Kōun* (Yamada Kōun), painter,
* 1878 – J ⌷ Roberts.

Yamada, *Mamoru*, architect, * 19.4.1894,
l. before 1961 – J ⌷ DA XXXIII;
Vollmer V.

Yamada, *Ruth* → Yamada, *Ruth Chizuko*

Yamada, *Ruth Chizuko*, painter,
* 26.3.1923 Vancouver (British
Columbia) – CDN ⊡ Ontario artists.
Yamada, *Shuji*, photographer, * 1939
Nishinomiya – J ⊡ Krichbaum; List.
Yamada, *Teruo*, glass artist, * 1943 Tokio
– J ⊡ WWCGA.
Yamada, *Yorikiyo* → Dōan (1570)
Yamada Bunkō (Roberts) → Yamada,
Bunkō
Yamada Chūzō → Yamada, *Keichū*
Yamada Emosaku → Emosaku
Yamada Gihō → Kihō (1801)
Yamada Hanzō → Kyūjo (1747)
Yamada Isaburō → Yamada, *Kōun*
Yamada Isei → Kōsetsu (1840)
Yamada Jōka → Jōkasai
Yamada Jōkichi → Yamada, *Kisai*
Yamada Kaidō (Roberts) → Yamada,
Kaidō
Yamada Kayū → Sōkan
Yamada Keichū (Roberts) → Yamada,
Keichū
Yamada Keisuke → Yanagi, *Keisuke*
Yamada Kihō → Kihō (1801)
Yamada Kisai (Roberts) → Yamada,
Kisai
Yamada Kōtoku → Kōho (1801)
Yamada Kōun (Roberts) → Yamada,
Kōun
Yamada Kunjirō → Kuniteru (1829)
Yamada Misaburō → Yamada, *Kaidō*
Yamada Shin'en → Hōgyoku
Yamada Tsunekichi → Yamada, *Kisai*
Yamada Uemonsaku → Emosaku
Yamada Wahei → Yamada, *Bunkō*
Yamada Yoritomo → Dōan (1610)
Yamadera Nobuyuki → Hokuga (1830)
Yamaga, *Kenkichi*, artisan, * 22.3.1885
Kyōto, l. before 1961 – J ⊡ Vollmer V.
Yamagata Soshin → Soshin (1818)
Yamagisawa, *Shin*, photographer, * 1936
Tokio – J ⊡ Krichbaum.
Yamaguchi → Shuntei (1770)
Yamaguchi (Ōguchi no Atai) (Yamaguchi
no Ōguchi no Atai), sculptor,
f. about 650(?) – J, RC ⊡ Roberts;
ThB XXXVI.
Yamaguchi, *Hōshun* (Yamaguchi
Hōshun; Yamaguchi, Saburô), painter,
* 15.10.1893, † 1971 – J ⊡ Roberts;
Vollmer V.
Yamaguchi, *Kaoru* (Yamaguchi Kaoru),
painter, * 13.8.1907 Takasaki (Gumma),
† 1968 – J ⊡ Roberts; Vollmer V.
Yamaguchi, *Katsuhiro*, sculptor,
video artist, * 22.4.1928 Tokio – J
⊡ DA XXXIII.
Yamaguchi, *Kayō* (Yamaguchi Kayō;
Yamaguchi, Yonejirō), painter,
* 3.10.1899 Kyōto, l. before 1976 –
J ⊡ Roberts; Vollmer V.
Yamaguchi, *Masaki*, painter, * 22.1.1903
Asahikawa, † 5.12.1959 Tokio – J
⊡ Vollmer V.
Yamaguchi, *Saburô* (Vollmer V) →
Yamaguchi, *Hōshun*
Yamaguchi, *Susumu* (Yamaguchi Susumu),
woodcutter, * 1897, l. before 1976 – J
⊡ Roberts.
Yamaguchi, *Takeo*, painter, * 23.11.1902
Seoul, † 27.4.1983 Tokio – J,
DVRK/ROK, F ⊡ ContempArtists;
DA XXXIII; Vollmer V.
Yamaguchi, *Takizō*, architect, * 10.1.1902
Tokio – J ⊡ Vollmer V.
Yamaguchi, *Toshiro*, painter, * 1956
Okayama – E ⊡ Calvo Serraller.
Yamaguchi, *Yonejirō* (Vollmer V) →
Yamaguchi, *Kayō*

Yamaguchi Chōjūrō → Shuntei (1770)
Yamaguchi Hōshun (Roberts) →
Yamaguchi, *Hōshun*
Yamaguchi Kaoru (Roberts) →
Yamaguchi, *Kaoru*
Yamaguchi Kayō (Roberts) → .
Yamaguchi, *Kayō*
Yamaguchi Kiyotada → Kiyotada (1801)
Yamaguchi Kiyotada → Kiyotada (1817)
Yamaguchi Kunishige → Shigeharu
(1803)
Yamaguchi no Ōguchi no Atai (Roberts)
→ Yamaguchi (Ōguchi no Atai)
Yamaguchi Sojun → Soken (1759)
Yamaguchi Soken → Soken (1759)
Yamaguchi Sōsetsu → Sekkei (1644)
Yamaguchi Susumu (Roberts) →
Yamaguchi, *Susumu*
Yamaguchi Yasuhide → Shigeharu (1803)
Yamakawa, *Shūho* (Yamakawa Shūho),
painter, * 1898 Kyōto, † 1944 – J
⊡ Roberts.
Yamakawa Shūho (Roberts) →
Yamakawa, *Shūho*
Yamakawa Yoshio → Yamakawa, *Shūho*
Yamakawa Yoshio → Yamakita, *Jirata*
Yamakita, *Jirata* (Yamakita Jirata), painter,
* 1897, † 1965 – J ⊡ Roberts.
Yamakita Jirata (Roberts) → Yamakita,
Jirata
Yamamota Genkyū → Genkyū (1686)
Yamamoto, *Baisō* (Yamamoto Baisō),
painter, * 1846, † 1921 – J ⊡ Roberts.
Yamamoto, *Hōsui* (Yamamoto Hōsui),
painter, * 1850, † 1906 – J ⊡ Roberts.
Yamamoto, *Kanae* (Yamamoto Kanae),
painter, woodcutter, * 14.10.1882
Okazaki, † 8.10.1946 – J ⊡ Roberts;
Vollmer V.
Yamamoto, *Kin-emon* (Vollmer V) →
Yamamoto, *Shunkyo*
Yamamoto, *Masayoshi*, landscape painter,
* 15.4.1900 Tokio – J ⊡ Vollmer V.
Yamamoto, *Morinosuke* (Yamamoto
Morinosuke), landscape painter, * 4.1877
Nagasaki, † 19.12.1928 Tokio – J
⊡ Roberts; Vollmer V.
Yamamoto, *Riken*, architect, * 15.4.1945
Beijing – J ⊡ DA XXXIII.
Yamamoto, *Shōun* (Yamamoto Shōun),
painter, illustrator, * 1870, † 1965 – J
⊡ Roberts.
Yamamoto, *Shunkyo* (Yamamoto Shunkyo;
Yamamoto, Kin-emon), landscape painter,
* 24.11.1871 Ohtsu, † 12.7.1933 Kyōto
– J ⊡ Edouard-Joseph III; Roberts;
ThB XXXVI; Vollmer V.
Yamamoto, *Sōkyū* (Yamamoto Sōkyū),
painter, * 1893, l. before 1976 – J
⊡ Roberts.
Yamamoto, *Thomas* → Yamamoto,
Thomas Shuzo
Yamamoto, *Thomas S.* (Hughes) →
Yamamoto, *Thomas Shuzo*
Yamamoto, *Thomas Shuzo* (Yamamoto,
Thomas S.), graphic artist, master
draughtsman, painter, * 1921 San
Francisco (California) – J, USA
⊡ Hughes; SvKL V.
Yamamoto, *Toyoichi* (Yamamoto Toyoichi),
sculptor, * 19.10.1899 Tokio, l. before
1976 – J ⊡ Roberts; Vollmer V.
Yamamoto, *Zuiun*, sculptor, * 1867 Atami,
† 1941 – J ⊡ Roberts.
Yamamoto Baisō (Roberts) → Yamamoto,
Baisō
Yamamoto Fujinobu → Fujinobu
Yamamoto Fusanobu → Fusanobu
Yamamoto Harumasa → Shunshō (1610)

Yamamoto Hōsui (Roberts) → Yamamoto,
Hōsui
Yamamoto Kagemasa → Keishō
Yamamoto Kanae (Roberts) →
Yamamoto, *Kanae*
Yamamoto Kaneaki → Shurei
Yamamoto Ken → Kinkoku
Yamamoto Kin'emon → Yamamoto,
Shunkyo
Yamamoto Kōei → Suiun
Yamamoto Kōyō → Kōyō (1810)
Yamamoto Kurazō → Yamamoto, *Baisō*
Yamamoto Masaaki → Seishō
Yamamoto Masachika → Seishū (1819)
Yamamoto Masakane → Seiken
Yamamoto Masanori → Seitoku (1871)
Yamamoto Masayoshi → Seirei
Yamamoto Masayuki → Seishi
Yamamoto Masayushi → Seikō (1654)
Yamamoto Mitsuhara → Rihei (1770)
Yamamoto Morifusa → Sōsen (1679)
Yamamoto Morinari → Tansen (1721)
Yamamoto Morinosuke (Roberts) →
Yamamoto, *Morinosuke*
Yamamoto Moritsugu → Sotei (1686)
Yamamoto Moritsune → Soken (1683)
Yamamoto Mosaburō → Yamamoto,
Shōun
Yamamoto Nagaaki → Jakurin
Yamamoto Naohide → Rantei
(1801/1850)
Yamamoto Naohiko → Kumagai, *Naohiko*
Yamamoto Norihisa → Joshunsai
Yamamoto Ryō → Tōkoku
Yamamoto Seiken → Seiken
Yamamoto Seikō → Seikō (1654)
Yamamoto Seirei → Seirei
Yamamoto Seishi → Seishi
Yamamoto Seishō → Seishō
Yamamoto Seishū → Seishū (1819)
Yamamoto Seitoku → Seitoku (1871)
Yamamoto Shigenobu → Shigenobu
(1770)
Yamamoto Shōken → Seiken
Yamamoto Shōshō → Seishō
Yamamoto Shōshū → Seishū (1819)
Yamamoto Shōun (Roberts) →
Yamamoto, *Shōun*
Yamamoto Shunko → Shunkei (1703)
Yamamoto Shunkyo (Roberts; ThB
XXXVI) → Yamamoto, *Shunkyo*
Yamamoto Shuzō → Rihei (1743)
Yamamoto Sōkyū (Roberts) →
Yamamoto, *Sōkyū*
Yamamoto Taketsugu → Rihei (1688)
Yamamoto Tamenosuke → Yamamoto,
Hōsui
Yamamoto Toyoichi (Roberts) →
Yamamoto, *Toyoichi*
Yamamoto Yasubei → Yasubei
Yamamoto Yoshimoto → Yokyō
Yamamoto Yoshinobu → Yoshinobu
(1745)
Yamamotu Harutsugu → Shunkei (1703)
Yamamouchi Yōshun → Yōshun
Yamamura → Baiju, *Kunitoshi*
Yamamura, *Kōka* (Yamamura Kōka),
painter, woodcutter, * 1886, † 1942 – J
⊡ Roberts.
Yamamura, *Ryōkwan* → Iwamoto,
Ryōkwan (2)
Yamamura Kōka (Roberts) →
Yamamura, *Kōka*
Yamamura Toyonari → Yamamura, *Kōka*
Yamamura Yōshun → Yōshun
Yaman Auqui, *Salvador*, artisan,
architect, f. 1601 – PE ⊡ EAAm III;
Vargas Ugarte.

Yamana, *Tsurayoshi* (Yamana Tsurayoshi), painter, * 1836 Sambanchō (Edo), † 1902 – J ▭ Roberts.
Yamana Tsurayoshi (Roberts) → Yamana, *Tsurayoshi*
Yamanaga, *Kōho* (Yamanaga Kōho), japanner, * 1889, l. before 1976 – J ▭ Roberts.
Yamanaga Kōho (Roberts) → Yamanaga, *Kōho*
Yamanaka, *Kotō* (Yamanaka Kotō), painter, * 1869, † 1895 – J ▭ Roberts.
Yamanaka Kodō → Yamanaka, *Kotō*
Yamanaka Kotō (Roberts) → Yamanaka, *Kotō*
Yamanaka Makane → Tetsuseki
Yamane, *Kô*, sculptor, * 2.3.1933 Tokio – F, J ▭ Bauer/Carpentier VI.
Yamano, *Hiroshi*, glass artist, * 1956 Fukuoka – J, USA ▭ WWCGA.
Yamanoto Michi → Yokyō
Yamanouchi, *Gusen* (Yamanouchi Gusen), painter, * 1866 Edo, † 1927 – J ▭ Roberts.
Yamanouchi, *Tamon* (Yamanouchi Tamon), painter, * 1878 Miyazaki, † 1932 – J ▭ Roberts.
Yamanouchi Gusen (Roberts) → Yamanouchi, *Gusen*
Yamanouchi Sadao → Yamanouchi, *Gusen*
Yamanouchi Tamon (Roberts) → Yamanouchi, *Tamon*
Yamaoka → Geppō
Yamaoka, *Beika* (Yamaoka Beika), painter, * 1868 Tosa, † 1914 – J ▭ Roberts.
Yamaoka Beika (Roberts) → Yamaoka, *Beika*
Yamaoka Naoki → Yamaoka, *Beika*
Yamas, *Pedro*, sculptor, * 1751 Querétaro, l. 1791 – MEX ▭ EAAm III.
Yamasaburō → Kihō (1801)
Yamasaki, *Minoru*, architect, * 1.12.1912 Seattle (Washington), † 6.2.1986 Detroit (Michigan) – USA ▭ DA XXXIII; EAAm III; ELU IV; Vollmer VI.
Yamasaki Jūzaemon → Jūzaemon
Yamashina, *Shoko*, glass artist, * 27.2.1952 Kyōto – J ▭ WWCGA.
Yamashiro, *Ryuichi*, graphic artist, advertising graphic designer, poster artist, * 1920 – J ▭ Vollmer VI.
Yamashita → Yamashita, *Kōsetsu*
Yamashita, *Kazumasa*, architect, * 10.2.1937 Tokio – J ▭ DA XXXIII.
Yamashita, *Kikuji*, painter, graphic artist, * 8.10.1919 Tokushima, † 13.11.1986 Kanagawa – J ▭ DA XXXIII.
Yamashita, *Kiyoshi*, painter, * 10.3.1922 Tokio – J ▭ Vollmer V.
Yamashita, *Kōsetsu* (Yamashita Kōsetsu), japanner, * 1894 Tosa, l. before 1976 – J ▭ Roberts.
Yamashita, *Rin* (Yamashita Rin), painter, * 1857, † 1939 – J, RUS ▭ Roberts.
Yamashita, *Shintarō* (Yamashita Shintarō), painter, * 29.8.1881 Tokio, † 1966 – J ▭ Roberts; Vollmer V.
Yamashita Kōsetsu (Roberts) → Yamashita, *Kōsetsu*
Yamashita Kuniteru → Kuniteru (1808)
Yamashita Matsugorō → Kunimune
Yamashita Rin (Roberts) → Yamashita, *Rin*
Yamashita Shintarō (Roberts) → Yamashita, *Shintarō*
Yamato Gwakō → Moronobu
Yamauchi Sankurō → Sankurō
Yamawaki, *Iwao*, architect, * 29.4.1898, l. before 1961 – J ▭ Vollmer V.

Yamawaki, *Shintoku* (Yamawaki Shintoku), landscape painter, * 11.2.1886 Kōchi, † 21.1.1952 Kōchi – J ▭ Roberts; Vollmer V.
Yamawaki, *Yōji*, metal artist, enchaser, * 2.12.1907 Tokio – J ▭ Vollmer V.
Yamawaki Hironari → Tōki (1777)
Yamawaki Hiroshige → Tōki (1777)
Yamawaki Kōsei → Tōki (1777)
Yamawaki Shintoku (Roberts) → Yamawaki, *Shintoku*
Yamazaki, *Chōun* (Yamazaki Chōun), wood carver, sculptor, * 17.2.1867 Fukuoka (Honshu), † 4.6.1954 Tokio – J ▭ Roberts; Vollmer V.
Yamazaki, *Kakutarō* (Yamazaki Kakutarō), japanner, * 29.6.1899 Toyama, l. before 1976 – J ▭ Roberts; Vollmer V.
Yamazaki, *Shōzō* (Yamazaki Shōzō), painter, * 1893 Yokosuka, † 1943 – J ▭ Roberts.
Yamazaki Chōun (Roberts) → Yamazaki, *Chōun*
Yamazaki Kageyoshi → Meiki
Yamazaki Kakutarō (Roberts) → Yamazaki, *Kakutarō*
Yamazaki Kika → Tōretsu (1786)
Yamazaki Ryūjo → Ryūjo
Yamazaki Ryūkichi → Unzan
Yamazaki Shinjirō → Toshinobu (1857)
Yamazaki Shōzō (Roberts) → Yamazaki, *Shōzō*
Yamazaki Tōsen → Tōsen (1817)
Yampolski, *Mariana* (EAAm III; Vollmer V) → Yampolsky, *Mariana*
Yampolsky, *Mariana* (Yampolski, Mariana), photographer, graphic artist, painter, * 6.9.1925 Chicago (Illinois) – USA, MEX ▭ DA XXXIII; EAAm III; Vollmer V.
Yampolsky, *Oscar*, painter, sculptor, * 1892, † 17.3.1944 – USA ▭ Falk.
Yamqua, marine painter, f. before 1982 – RC ▭ Brewington.
Yamshchikova-Malinovskaya, *N. I.* (Milner) → Jamščikova-Malinovskaja, *N. I.*
Yan → Dieuzaide, *Jean*
Yan, sculptor, * 21.12.1919 Kopenhagen – DK ▭ Vollmer V.
Yan, *Ciping* (Yan Ciping), painter, f. 1163, l. 1189 – RC ▭ DA XXXIII.
Yan, *Ciyu*, painter, f. 1127 – RC ▭ ArchAKL.
Yan, *Han* (Yen Han), painter, woodcutter, poster artist, * 1916 – RC ▭ Vollmer V.
Yan, *Hui* (Yen Hui), painter, * Jiangshan (Zhejiang), f. 1301 – RC ▭ DA XXXIII; ThB XXXVI.
Yan, *Jiabao*, painter, f. 1949 – RC ▭ ArchAKL.
Yan, *Jianmin*, painter, f. 1988 – RC ▭ ArchAKL.
Yan, *Li*, painter, f. 1949 – RC ▭ ArchAKL.
Yan, *Liben* (Yan Liben; Yen Li Pén), painter, calligrapher, * 600 Chang'an or Wannian (Yongzhou), † 673 Chang'an (?) – RC ▭ DA XXXIII; ELU IV; ThB XXXVI.
Yan, *Lide* (Yen Li-tê), painter, * Xianning (Shenxi), f. about 620, † 656 Xianning (Shensi) – RC ▭ ThB XXXVI.
Yan, *Ming Huy*, painter, * 1956 – RC ▭ ArchAKL.
Yan, *Peiming*, painter, f. 1981 – RC

Yan, *Robert*, painter, * 10.11.1901 Arcachon (Gironde), † 6.10.1994 – F ▭ Bénézit.
Yan, *Shui-long*, painter, * 1903 – RC ▭ ArchAKL.
Yan, *Wengui* (Yan Wengui), painter, * Wuxing, f. 970, l. 1015 – RC ▭ DA XXXIII.
Yan, *Wenliang*, painter, * 1893, † 1989 – RC ▭ ArchAKL.
Yan, *Zhenduo*, painter, * 1940 – RC ▭ ArchAKL.
Yan, *Zhenqing* (Yan Zhenqing), calligrapher, * 709 Shandong Province, † 785 – RC ▭ DA XXXIII.
Yan Ciping (DA XXXIII) → Yan, *Ciping*
Yan Liben (DA XXXIII) → Yan, *Liben*
Yan Wengui (DA XXXIII) → Yan, *Wengui*
Yan Zhenqing (DA XXXIII) → Yan, *Zhenqing*
Yanagawa Keien → Kōran
Yanagawa Mōi → Seigan
Yanagawa Shigenao → Shigenao
Yanagawa Shigenobu → Shigenobu (1787)
Yanagawa Shigenobu → Shigenobu (1820)
Yanagi, *Bunchō* → Bunchō (1764)
Yanagi, *Keisuke* (Yanagi Keisuke), painter, * 1881; † 1923 – J ▭ Roberts.
Yanagi, *Sori*, painter, ceramist, designer, * 1915 Tokio – J ▭ Vollmer VI.
Yanagi Genkichi → Takahashi, *Genkichi*
Yanagi Keisuke (Roberts) → Yanagi, *Keisuke*
Yanagi Masaki → Shunshō (1726)
Yanagihara → Bunsen
Yanagihara, *Yoshitatsu*, sculptor, * 21.3.1910 Kōbe – J ▭ Vollmer V.
Yanagisawa, *Shin*, photographer, * 1936 Tokio – J ▭ List.
Yanagisawa Kien (DA XXXIII) → Kien (1706)
Yanagisawa Rikyō → Kien (1706)
Yanagiya → Kuniyoshi
Yanagizawa Rikoyô → Ryûrikyô
Yanai, *Itsuki*, painter, * 5.9.1950 O Kayama – F, J ▭ Bauer/Carpentier VI.
Yanakiev, *Nikolay* → Janakiev, *Nikolaj*
Yan'an → Cao, *Ming*
Yan'an %Nian'an → Sheng, *Maoye*
Yanase, *Masamu* (Yanase Masamu), painter, cartoonist, * 1900 Matsuyama, † 1945 – J ▭ Roberts.
Yanase Masamu (Roberts) → Yanase, *Masamu*
Yanç, *Antoni* (Yanç, Antonio), painter, f. 1911 – E ▭ Cien años XI; Ráfols III.
Yanç, *Antonio* (Cien años XI) → Yanç, *Antoni*
Yanç de la Almedina, *Fernando*, painter, f. 1510, l. 1513 – E ▭ Ráfols III.
Yancey, *Terrance L.*, painter, graphic artist, * 1944 Boston (Massachusetts) – USA ▭ Dickason Cederholm.
Yanchenko, *Aleksandr Stepanovich* (Milner) → Jančenko, *Aleksandr Stepanovič*
Yan'Dargent → Dargent, *Jean-Edouard*
Yandell, *Charles R.*, painter, artisan, f. 1901 – USA ▭ Falk.
Yandell, *Christian Marjory Emily Carlyle* → Waller, *Christian*
Yandell, *Enid*, sculptor, * 6.10.1870 Louisville (Kentucky), † 12.6.1934 Boston (Massachusetts) – USA ▭ EAAm III; Falk; ThB XXXVI; Vollmer V.

Yane, painter, sculptor, performance artist, * 1945 – F ▭ Bénézit.

Yanenko, *Fedosiy Ivanovich* (Milner) → **Janenko**, *Feodosij Ivanovič*

Yañes, *Ferrando* → **Yáñez**, *Ferrando*

Yañes, *Hernando* → **Yáñez**, *Ferrando*

Yáñez, *Asunción*, painter, f. 1875 – E ▭ Cien años XI.

Yáñez, *Enrique*, architect, * 17.6.1908 Mexiko-Stadt, † 24.11.1990 Mexiko-Stadt – MEX ▭ DA XXXIII; Vollmer V.

Yañez, *Fernando* (1506) (DA XIX) → **Yáñez**, *Fernando*

Yáñez, *Fernando (1638)*, calligrapher, f. 7.8.1638 – E ▭ Cotarelo y Mori II.

Yáñez, *Ferrando* (Yañez, Fernando (1506)), painter, * Almedina, f. 1506, l. 1531 – E ▭ DA XIX; ThB XXXVI.

Yañez, *Hernando* → **Yáñez**, *Ferrando*

Yáñez, *José*, painter, f. 1858 – E ▭ Cien años XI.

Yañez, *José Anselmo*, painter, * Quito, † 27.3.1860 Lima – EC ▭ EAAm III.

Yáñez, *Josep Maria*, sculptor, * Tarragona, f. 1801, † Tarragona – E ▭ Ráfols III.

Yáñez, *Juan*, goldsmith, f. 1478 – E ▭ ThB XXXVI.

Yáñez, *Juan Manuel* → **Illanes del Huerto**, *Juan Manuel*

Yáñez, *Luis*, calligrapher, f. 1601 – E ▭ Cotarelo y Mori II.

Yáñez Carrillo, *Diego*, calligrapher, f. 1786 – E ▭ Cotarelo y Mori II.

Yáñez y Ferrant, *Manuel*, painter, f. 1887 – E ▭ Cien años XI.

Yáñez Polo, *Miguel Ángel*, photographer, * 1940 – E ▭ ArchAKL.

Yáñez de Santa Cruz, *Marta*, painter, f. 1871 – E ▭ Cien años XI.

Yang → **Yan**, *Lide*

Yang, calligrapher, * 1839 Yidu (Hubei), † 9.1.1915 – RC ▭ DA XXXIII.

Yang, *Chih-Fu*, painter, f. 1995 – RC ▭ ArchAKL.

Yang, *Chin* → **Yang**, *Jin*

Yang, *Dahalf* (Yang, Dajian), painter, * 1961 Wuxi – RC ▭ ArchAKL.

Yang, *Dajian* → **Yang**, *Dahalf*

Yang, *Fusu* (Yang Fu-ssu), woodcutter, f. before 1954, l. before 1961 – RC ▭ Vollmer V.

Yang, *Gang*, painter, * 1946 – RC ▭ ArchAKL.

Yang, *Huangli*, painter, f. 1949 – RC ▭ ArchAKL.

Yang, *Huizhi*, painter, clay sculptor, f. 801 – RC ▭ ThB XXXVI.

Yang, *Jiachang*, woodcutter, f. 1851 – RC ▭ ArchAKL.

Yang, *Jiechang*, painter, * 1956 – RC ▭ ArchAKL.

Yang, *Jin* (Yang Chin), painter, * 1644 Changshu, l. 1727 – RC ▭ ThB XXXVI.

Yang, *Keqin*, painter, installation artist, * 1963 Xinjiang – RC ▭ ArchAKL.

Yang, *Keyang* (Yang Go-jang), graphic artist, * 1915 – RC ▭ Vollmer VI.

Yang, *Lingfu* (Yang Ling-fu), painter, modeller, * Wuxi, f. before 1936, l. before 1961 – RC ▭ Vollmer V.

Yang, *Lin'gui*, painter, * 1941 – RC ▭ ArchAKL.

Yang, *Mao*, japanner, f. 1201 – RC ▭ ArchAKL.

Yang, *Mao-Ling*, painter, * 1953 – RC ▭ ArchAKL.

Yang, *Ningshi*, calligrapher, f. 618 – RC ▭ ArchAKL.

Yang, *Qiuren*, painter, f. 1851 – RC ▭ ArchAKL.

Yang, *Qixian*, painter, f. 1949 – RC ▭ ArchAKL.

Yang, *Ronald* → **Yang**, *Ronald Ramoncito*

Yang, *Ronald Ramoncito*, painter, graphic artist, * 15.8.1932 – NL ▭ Scheen II.

Yang, *San-lang*, painter, * 1907 – RC ▭ ArchAKL.

Yang, *Seung-Ho* (WWCCA) → **Yang Seung-Ho**

Yang, *Shanshen*, painter, * 1913 – RC ▭ ArchAKL.

Yang, *Shaobin*, painter, * 1963 – RC ▭ ArchAKL.

Yang, *Shih-chi*, painter, f. 1901 – RC ▭ ArchAKL.

Yang, *Taiyang*, painter, * 1908 Guilin – RC ▭ ArchAKL.

Yang, *Wên-tsung* → **Yang**, *Wenzong*

Yang, *Wenzong* (Yang Wên-tsung), painter, * 1597 Xifeng (Guizhou), † 1645 Pucheng (Fujian) – RC ▭ ThB XXXVI.

Yang, *Yanping*, painter, * 1934 – RC ▭ ArchAKL.

Yang, *Yanwen*, painter, * 1939 – RC ▭ ArchAKL.

Yang, *Ying-feng* (Yang Ying-feng), painter, sculptor, * 4.12.1926 – RC ▭ DA XXXIII.

Yang, *Ying Feng*, painter, f. 1995 – RC ▭ ArchAKL.

Yang, *Yiping*, painter, f. 1980 – RC ▭ ArchAKL.

Yang, *Zhiguang*, painter, * 1934 – RC ▭ ArchAKL.

Yang Buzhi, painter, * 1098 Qingjiang, † after 1167 – RC ▭ DA XXXIII.

Yang Chin (ThB XXXVI) → **Yang**, *Jin*

Yang Djuh-kuang, figure painter, ink draughtsman, f. before 1961 – MEX ▭ Vollmer V.

Yang Fu-ssu (Vollmer V) → **Yang**, *Fusu*

Yang Go-jang (Vollmer VI) → **Yang**, *Keyang*

Yang Han, woodcutter, * 1920 – RC ▭ Vollmer VI.

Yang Ling-fu (Vollmer V) → **Yang**, *Lingfu*

Yang P'aeng-son, painter, * 1488, † 1545 – DVRK/ROK ▭ DA XXXIII.

Yang Pu-chih → **Yang Buzhi**

Yang Seung-Ho (Yang, Seung-Ho), ceramist, * 10.3.1956 – DVRK/ROK, D, F, GB ▭ WWCCA.

Yang Shou-ching → **Yang**

Yang Wên-tsung (ThB XXXVI) → **Yang**, *Wenzong*

Yang Ya → **Kunzan**

Yang Ying-feng (DA XXXIII) → **Yang**, *Ying-feng*

Yangji, sculptor, f. 632, l. 646 – DVRK/ROK ▭ DA XXXIII.

Yangke → **Wang**, *Shimin*

Yangsongdang → **Kim Che**

Yanguas, *Gabriel de*, calligrapher, * before 18.3.1664 Madrid, l. 1699 – E ▭ Cotarelo y Mori II.

Yanguas y Ortiz, *Eugenio*, painter, * 3.3.1850 Saragossa – E ▭ Cien años XI; ThB XXXVI.

Yanguela Canaan, *Miguel Angel*, painter, * 19.1.1967 Santo Domingo – DOM ▭ EAPD.

Yanish, *Elizabeth*, sculptor, * 26.7.1922 St. Louis (Missouri) – USA ▭ Watson-Jones.

Yaniv, *Claire*, painter, * 1921 – IL ▭ ArchAKL.

Yankel, *Jacques*, painter, * 14.4.1920 Paris – F ▭ Bénézit; Vollmer V.

Yanko, *Marcel*, painter, * 1895, l. before 1961 – IL ▭ Vollmer V.

Yannick → **Creston**, *René Pierre Joseph*

Yannis, *Moralis*, painter, f. before 1958 – GR ▭ Vollmer VI.

Yano, *Kazutoshi* (Vollmer V) → **Yano**, *Kyōson*

Yano, *Kyōson* (Yano Kyōson; Yano, Kazutoshi), painter, * 8.9.1890, † 1965 – J ▭ Roberts; Vollmer V.

Yano, *Tetsuzan* (Yano Tetsuzan), painter, * 1894, l. before 1976 – J ▭ Roberts.

Yano Kyōson (Roberts) → **Yano**, *Kyōson*

Yano Masatoshi → **Yachō**

Yano Tamio → **Yano**, *Tetsuzan*

Yano Tetsuzan (Roberts) → **Yano**, *Tetsuzan*

Yano Yoshishige → **Yoshishige**

Yanov, *Aleksandr Stepanovich* (Milner) → **Janov**, *Aleksandr Stepanovič*

Yanshi → **Cao**, *Mao*

Yanyes, *Juan*, fruit painter, flower painter, still-life painter, f. 1642, † 16.6.1674 – E ▭ Aldana Fernández.

Yao, *Gengyun*, painter, * 1931 – RC ▭ ArchAKL.

Yao, *Guangxiao*, painter, f. 960 – RC ▭ ArchAKL.

Yao, *Mangfu*, painter, * 1914 Minhe – RC ▭ ArchAKL.

Yao, *Menggu*, painter, calligrapher, * 1912 Jiangsu – RC ▭ ArchAKL.

Yao, *Shou* (Yao Shou), painter, * 1414 or 1423 Jiashan (Zhejiang), † 1495 Jiashan (Zhejiang) (?) – RC ▭ ThB XXXVI.

Yao, *Wan-shan* (Yau Wan-shan), painter, f. before 1957, l. before 1961 – RC ▭ Vollmer V.

Yao, *Youxian*, painter, * 1935 – RC ▭ ArchAKL.

Yao, *Yuqin* (Yao Yü-ch'in), flower painter, * 1866, l. before 1961 – RC ▭ Vollmer V.

Yao, *Zhonghua*, painter, * 1939 – RC ▭ ArchAKL.

Yao Shou (ThB XXXVI) → **Yao**, *Shou*

Yao Yü-ch'in (Vollmer V) → **Yao**, *Yuqin*

Yapari, *Indio Juan*, engraver, f. 1705 – RA ▭ EAAm III; Merlino.

Yapeli, *Luis*, architectural painter, landscape painter, decorative painter, f. 1807 – E ▭ ThB XXXVI.

Yaqūb Kashmīrī, miniature painter, f. 1556 – IND ▭ ArchAKL.

Yaquez de Ayala, *Lorenzo*, silversmith, f. 1728 – BOL ▭ EAAm III.

Yaqut Al-Musta'simi (DA XXXIII) → **Yāqūt al-Mustaṣimī**

Yāqūt al-Mustaṣimī, calligrapher, † 1298 Bagdad – IR ▭ DA XXXIII.

Yarbrough, *Vivian Sloan* (Falk, 1985) → **Daggett**, *Vivian Sloan*

Yarck, *Alfred*, master draughtsman, f. 1830, l. 1831 – D ▭ ThB XXXVI.

Yard, *Charles*, landscape painter, marine painter, f. 1845, l. 1857 – IRL ▭ Johnson II; Mallalieu; Strickland II; Wood.

Yard, *George*, mason, f. 1698, l. 1758 – USA ▭ Tatman/Moss.

Yard, *Joseph (1690)*, architect, f. 1690, † 1716 Philadelphia (Pennsylvania) (?) – USA ▭ Tatman/Moss.

Yard, *Joseph (1700)*, architect, f. about 1700, l. about 1750 – USA ▭ Tatman/Moss.

Yard, *Louis,* history painter, genre painter, portrait painter, * Joinville (Haute-Marne), f. about 1721, l. 1760 – F ⊞ ThB XXXVI.

Yard, *René* (Yard, René Jean Francis), book illustrator, landscape painter, master draughtsman, decorator, * 3.3.1914 Rouen – F, S ⊞ SvK; SvKL V; Vollmer V.

Yard, *René Jean Francis* (SvKL V) → **Yard,** *René*

Yard, *Sydney J.,* watercolourist, * 5.11.1855 Rockford (Illinois), † 1909 Monterey Peninsula (California) – USA ⊞ Hughes.

Yard, *William,* architect, f. 1700, l. 1750 – USA ⊞ Tatman/Moss.

Yarde, *Richard,* painter, * 1939 Boston (Massachusetts) – USA ⊞ Dickason Cederholm.

Yarden, *Piri* (Iritz, Piroschka), painter, * 15.4.1915 Novi Sad – A, IL ⊞ ArchAKL.

Yardeni, *Yehezkiel,* sculptor, * 1931 – IL ⊞ ArchAKL.

Yardley, *Caroline S.,* miniature painter, f. 1910 – USA ⊞ Falk.

Yardley, *John,* painter, * 1933 Beverley (Yorkshire) – GB ⊞ Spalding.

Yardley, *Ralph O.,* cartoonist, * 2.9.1878 Stockton (California), l. 1947 – USA ⊞ Falk.

Yaremich, *Stepan Petrovich* (Milner) → **Jaremič,** *Stepan Petrovič*

Yargue, *Duarte,* sculptor, f. 1609, l. 1612 – E ⊞ ThB XXXVI.

Yaria, *Armiro,* painter, * 7.9.1901 Reggio Calabria – I ⊞ Comanducci V; PittItalNovec/1 II.

Yarisch, *Thoman* → **Jarosch,** *Thomas*

Yarisch, *Thomas* → **Jarosch,** *Thomas*

Yarnall, *Agnes,* sculptor, * 1904 – USA ⊞ Vollmer VI.

Yarnall, *William Davenport,* architect, f. 1896, l. 1912 – USA ⊞ Tatman/Moss.

Yarnell, *Albert Ellis,* architect, * Delaware County (Pennsylvania), † 24.7.1928 or 24.8.1928 – USA ⊞ Tatman/Moss.

Yarnell, *D. F.,* painter, f. 1847 – USA ⊞ Groce/Wallace.

Yarnell, *Hibbert,* architect, * 15.2.1830, † 7.9.1882 – USA ⊞ Tatman/Moss.

Yarnell, *John K.,* architect, f. 1876, † 1886 – USA ⊞ Tatman/Moss.

Yarnold, *George B.,* landscape painter, f. 1874, l. 1876 – GB ⊞ Johnson II; Wood.

Yarnold, *J. W.,* marine painter, * about 1817, l. 1854 – GB ⊞ Grant; Johnson II; Wood.

Yaroshenko, *Nikolai Aleksandrovich* (DA XXXIII) → **Jarošenko,** *Nikolaj Aleksaandrovič*

Yarque, *Duarte,* sculptor, f. 1608, l. 1612 – E ⊞ Pérez Costanti.

Yarrington, *Claire H.,* painter, lithographer, * 23.1.1958 – GB ⊞ McEwan.

Yarrow, *Annette,* sculptor, f. 1974 – GB ⊞ McEwan.

Yarrow, *William H. K.* (Falk) → **Yarrow,** *William Henry Kemble*

Yarrow, *William Henry Kemble* (Yarrow, William H. K.), painter, * 24.9.1891 Glenside (Pennsylvania), † 21.4.1941 New York – USA, I ⊞ Falk; ThB XXXVI.

Yartin → **Nyitray,** *József*

Yartin → **Yartin,** *József*

Yartin, *József,* painter, * 1874, † 14.1.1946 Budapest – H ⊞ Vollmer V.

Yartsev, *Grigoriy Fedorovich* (Milner) → **Jarcev,** *Grigorij Fedorovič*

Yarwood, *Walter Hawley,* painter, commercial artist, * 19.9.1917 Toronto – CDN ⊞ Vollmer V.

Yarysch, *Thoman* → **Jarosch,** *Thomas*

Yarysch, *Thomas* → **Jarosch,** *Thomas*

Yaryura, *Camilo,* photographer, * 8.1945 Santo Domingo – DOM ⊞ EAPD.

Yarz, *Edmond,* landscape painter, * Toulouse, f. before 1876, l. 1913 – F ⊞ ThB XXXVI.

Yarza, de (Architekten-Familie) (ThB XXXVI) → **Yarza,** *Domingo de*

Yarza, de (Architekten-Familie) (ThB XXXVI) → **Yarza,** *José de*

Yarza, de (Architekten-Familie) (ThB XXXVI) → **Yarza,** *Juan de* (1649)

Yarza, de (Architekten-Familie) (ThB XXXVI) → **Yarza,** *Juan de* (1833)

Yarza, de (Architekten-Familie) (ThB XXXVI) → **Yarza,** *Julian de* (1683)

Yarza, de (Architekten-Familie) (ThB XXXVI) → **Yarza,** *Julian de* (1712)

Yarza, *Domingo de,* architect, † 24.5.1745 – E ⊞ ThB XXXVI.

Yarza, *José de,* architect, * 1700, † 28.12.1755 – E ⊞ ThB XXXVI.

Yarza, *Juan de (1649),* architect, * 1649 (?) or 1679, † 10.8.1733 – E ⊞ ThB XXXVI.

Yarza, *Juan de (1833),* architect, † 11.12.1833 – E ⊞ ThB XXXVI.

Yarza, *Julian de (1683),* architect, f. 1683, † 4.7.1718 – E ⊞ ThB XXXVI.

Yarza, *Julian de (1712),* architect, * 1712, † 21.8.1785 – E ⊞ ThB XXXVI.

Yarza y Ceballos, *Julian* → **Yarza,** *Julian de* (1712)

Yarza Echenique, *José,* architect, f. 1901 – E ⊞ Ráfols III.

Yarza y Garin, *José* → **Yarza,** *José de*

Yarza y Lafuente, *Juan* → **Yarza,** *Juan de* (1833)

Yasaburō → **Isshū** (1698)

Yasaburō → **Untō** (1814)

Yasaburō → **Yoshinobu** (1838)

Yasaburō Eishi → **Eishi**

Yashar, *Itzhak,* architect, f. 1901 – IL ⊞ ArchAKL.

Yashima, *Taro,* master draughtsman, * 1908 – J, USA ⊞ Vollmer VI.

Yashima Haranobu → **Gakutei**

Yashima Sadaoka → **Gakutei**

Yasinovsky (Milner) → **Jasinovskij,** *V. P.*

Yasinsky, *A. A.* (Milner) → **Jasinskij,** *Aleksej Alekseevič*

Yaskil, *Amos,* painter, * 1935 – IL ⊞ ArchAKL.

Yaskil, *Avraham,* painter, * 1894, † 1987 – IL ⊞ ArchAKL.

Yaskil, *Zeev,* painter, * 1929 – IL ⊞ ArchAKL.

Yasky, *Avraham,* architect, * 14.4.1927 Chişinău – IL, MD ⊞ DA XXXIII.

Yasky, *Hugo,* painter, * 30.6.1924 Adrogué (Buenos Aires) – RA ⊞ EAAm III; Merlino.

Yasnopolsky, *Stepan* (Milner) → **Jasnopolskij,** *Stjepan*

Yasnovsky, *Fedor Ivanovich* (Milner) → **Jasnovskij,** *Fedor Ivanovič*

Yaso → **Suiun**

Yasohachi → **Mokubei**

Yasoshima, *Kane* → **Bunga**

Yassur, *Penny,* environmental artist, installation artist, * 1950 (Kibbuz) Ein Harod – IL ⊞ ArchAKL.

Yastrzhembsky, *Svyatoslav* (Milner) → **Jastržembskij,** *Anton Stanislavovič*

Yasuaki → **Kyūzo** (1715)

Yasuaki → **Kyūzo** (1732)

Yasuaki, japanner, * 1747, † 1811 (?) – J ⊞ Roberts.

Yasuaki Ammei → **Kyūzo** (1715)

Yasuaki Anshō → **Kyūzo** (1732)

Yasubei → **Shumman**

Yasubei → **Yoshimine** (1855)

Yasubei, japanner, f. 1818, l. 1829 – J ⊞ Roberts.

Yasubei Bunzō → **Hōzan** (1723)

Yasuchika, *Tsuchiya (1670),* enchaser, * 1670 Shōnai (Dewa), † 1.11.1744 Edo – J ⊞ ThB XXXVI.

Yasuda, *Hampo* (Yasuda Hampo), painter, * 1889, † 1947 – J ⊞ Roberts.

Yasuda, *Jûemon* (Vollmer V) → **Yasuda,** *Ryūmon*

Yasuda, *Mari,* glass artist, sculptor, * 21.7.1951 Saitama – J ⊞ WWCGA.

Yasuda, *Ryūmon* (Yasuda Ryūmon; Yasuda, Jûemon), sculptor, painter, * 13.5.1891, † 1965 – J ⊞ Roberts; Vollmer V.

Yasuda, *Shinzaburō* (Vollmer V) → **Yasuda,** *Yukihiko*

Yasuda, *Shūzaburō,* sculptor, * 14.7.1906 Tokio – J ⊞ Vollmer V.

Yasuda, *Yukihiko* (Yasuda Yukihiko; Yasuda, Shinzaburô), painter, * 16.2.1884 Tokio, l. before 1976 – J ⊞ Roberts; Vollmer V.

Yasuda Denki → **Denki**

Yasuda Genshi → **Genshi**

Yasuda Hampo (Roberts) → **Yasuda,** *Hampo*

Yasuda Naoyoshī → **Raishū**

Yasuda Ryūmon (Roberts) → **Yasuda,** *Ryūmon*

Yasuda Tarō → **Yasuda,** *Hampo*

Yasuda Yō → **Rōzan** (1830)

Yasuda Yukihiko (Roberts) → **Yasuda,** *Yukihiko*

Yasuemon → **Hōzan** (1818)

Yasuhei → **Hōzan** (1752)

Yasui, *Sōtarō* (Yasui Sōtarō), painter, graphic artist, * 17.5.1888 Kyōto, † 14.12.1955 Yugawara – J, F ⊞ DA XXXIII; Roberts; Vollmer V.

Yasui Moritsune → **Moritsune**

Yasui Sōtarō (Roberts) → **Yasui,** *Sōtarō*

Yasuiye → **Nobuiye,** *Myōchin* (1486)

Yasuji, woodcutter, * 1864 Kawagoe, † 1889 – J ⊞ Roberts.

Yasujirō → **Kuniyasu**

Yasujirō → **Yasuji**

Yasuke → **Date**

Yasukiyo, woodcutter, f. 1818, l. 1830 – J ⊞ Roberts.

Yasukuni (1689), japanner, f. 1689 – J ⊞ Roberts.

Yasukuni (1717), painter, * 1717 Ōsaka, † 1792 – J ⊞ Roberts.

Yasuma, *Sōdo* (Yasuma Sōdo), painter, * 1882, † 1960 – J ⊞ Roberts.

Yasuma Sōdo (Roberts) → **Yasuma,** *Sōdo*

Yasuma Yoshitarō → **Yasuma,** *Sōdo*

Yasumasa → **Ekisei**

Yasumasa, japanner, f. 1886 – J ⊞ Roberts.

Yasumune, japanner, f. 1801 – J ⊞ Roberts.

Yasunami, *Settai* (Komura, Taisuke), illustrator, woodcutter, painter, * 1887 Saitama, † 17.10.1940 Tokio – J ⊞ Roberts; Vollmer III.

Yasunao, japanner, f. 1801 – J ⸬ Roberts.

Yasunaru → **Kyūzo** (1715)

Yasunaru Anko → **Kyūzo** (1715)

Yasunobu → **Ando** (1671)

Yasunobu (1613) (Kanō Yasunobu; Yasunobu), painter, * 1613 or 10.1.1614 Kyōto, † 1.10.1685 Edo – J ⸬ DA XVII; Roberts; ThB XXXVI.

Yasunobu (1767), painter, * 2.7.1767, † 20.10.1798 Edo – J ⸬ ThB XIX.

Yasunobu, *Bokuyōsai* → **Yasunobu** (1767)

Yasunobu, *Kano* → **Yasunobu** (1613)

Yasunobu, *Toshinobu* → **Yasunobu** (1767)

Yasunosuke → **Hokuen**

Yasunosuke → **Tōkoku**

Yasuō → Itchō (1652)

Yasushige, woodcutter, f. 1818, l. 1830 – J ⸬ Roberts.

Yasutada → **Kyūzo** (1715)

Yasutada Ankyō → **Kyūzo** (1715)

Yasutomo → **Anchi** (1710)

Yasuyuki, japanner, f. 1801 – J ⸬ Roberts.

Yasuzō → **Kunikiyo** (1846)

Yat On, marine painter, f. 1880, l. 1889 – RC ⸬ Brewington.

Yata Kiken → **Kōshu** (1760)

Yatanabon Mg Su, miniature painter, f. about 1920, l. about 1920 – MYA (BUR), IND ⸬ ArchAKL.

Yatarō → **Matsuda**, *Ryokuzan*

Yater, *George David*, painter, designer, * 30.11.1910 Madison (Indiana) – USA ⸬ Falk.

Yates (Mistress), miniature painter, f. 1835 – USA ⸬ Groce/Wallace.

Yates, *C. B.* (Johnson II) → **Gotch**, *Caroline Burland*

Yates, *Caroline Burland* (Wood) → **Gotch**, *Caroline Burland*

Yates, *Charles E.*, printmaker, * 1940 – USA ⸬ Dickason Cederholm.

Yates, *Charles Stanley*, architect, * 1880, l. 1905 – GB ⸬ DBA.

Yates, *Cullen*, landscape painter, * 24.1.1866 or 24.1.1886 (?) Bryan (Ohio), † 1.7.1945 New York – USA ⸬ EAAm III; Falk; ThB XXXVI; Vollmer V.

Yates, *D.*, sculptor, f. 1830, l. 1840 – GB ⸬ Gunnis.

Yates, *E.*, lithographer, f. 1820 – GB ⸬ Lister.

Yates, *E. S.*, cartoonist, f. 1883 – CDN ⸬ Harper.

Yates, *Edna Roylance*, wood engraver, lithographer, etcher, * 24.1.1906 New York – USA ⸬ Falk.

Yates, *Elisabeth M.* (ThB XXXVI) → **Yates**, *Elizabeth M.*

Yates, *Elizabeth M.* (Yates, Elisabeth M.), painter, * 13.5.1888 Stoke-on-Trent (Staffordshire), l. 1931 – USA, GB ⸬ Falk; ThB XXXVI.

Yates, *Fred*, painter, * 1922 Manchester – GB ⸬ Spalding.

Yates, *Frederic* (Yates, Frederick), landscape painter, portrait painter, * 1854 England, † 1919 – GB, F, I, USA ⸬ Hughes; ThB XXXVI; Wood.

Yates, *Frederick* (Hughes) → **Yates**, *Frederic*

Yates, *Frederick John*, architect, * 9.7.1850 Bromsgrove, l. about 1900 – GB ⸬ DBA.

Yates, *G.* (1791), watercolourist, f. 1791 – GB ⸬ Brewington.

Yates, *G.* (1826), watercolourist, f. 1826, l. 1838 – GB ⸬ Grant; Mallalieu; ThB XXXVI.

Yates, *Gideon*, topographer, f. 1803, l. 1815 – GB ⸬ Mallalieu.

Yates, *H.*, painter, f. 1877 – GB ⸬ Wood.

Yates, *Hal*, watercolourist, * 2.1907 Manchester – GB ⸬ Vollmer VI; Windsor.

Yates, *Harold*, painter, * 1916 – GB ⸬ Spalding; Windsor.

Yates, *Helen*, sculptor, painter, * 1905 Dublin (Dublin), † 19.1.1982 Dún Laoghaire (Dublin)(?) – IRL ⸬ Snoddy.

Yates, *Ida Perry*, artisan, * 29.4.1876 Charlestown (West Virginia), l. 1947 – USA ⸬ Falk.

Yates, *J.*, sculptor, f. 1801, l. 1822 – GB ⸬ Gunnis.

Yates, *James*, printmaker, f. 1840 – GB ⸬ Lister.

Yates, *James Bennett*, painter, f. 1978 – GB ⸬ McEwan.

Yates, *John* (1694), painter, f. 12.9.1694 – GB ⸬ Apted/Hannabuss.

Yates, *John* (1885), landscape painter, * 12.4.1885 Woodhead (Blackburn) & Blackburn (Lancashire), l. before 1961 – GB ⸬ ThB XXXVI; Vollmer V.

Yates, *Julie Chamberlain*, sculptor, † 4.11.1929 Governor's Island (New York) – USA ⸬ ThB XXXVI.

Yates, *Lilian Delves*, miniature painter, f. 1900 – GB ⸬ Foskett.

Yates, *Marie*, sculptor, filmmaker, photographer, * 1940 Leigh (Lancashire) – GB ⸬ List.

Yates, *Mary*, miniature sculptor, landscape painter, pastellist, * 12.11.1891 Chislehurst, l. before 1961 – GB ⸬ ThB XXXVI; Vollmer V.

Yates, *Nicholas*, engraver, f. 1682 – GB ⸬ McEwan.

Yates, *Norman* → **Reynolds**, *Alan* (1947)

Yates, *Peter*, painter, architect, * 1920 London – GB ⸬ McEwan; Spalding.

Yates, *Samuel*, bookplate artist, f. about 1790, l. 1810 – GB ⸬ Lister; ThB XXXVI.

Yates, *T. B.* (Bradshaw 1931/1946) → **Yates**, *Thomas Brown*

Yates, *Thomas*, engraver, marine painter, * about 1760 or 1765, † 29.8.1796 London – GB ⸬ Brewington; Grant; Mallalieu; ThB XXXVI; Waterhouse 18.Jh..

Yates, *Thomas* (1877), architect, * 1877, † 1935 – GB ⸬ DBA.

Yates, *Thomas Brown* (Yates, T. B.), figure painter, landscape painter, portrait painter, * 2.6.1882 Croydon, l. before 1961 – GB ⸬ Bradshaw 1931/1946; ThB XXXVI; Vollmer V.

Yates, *Thomas Charles*, architect, f. 8.6.1885, † 1931 – GB ⸬ DBA.

Yates, *W. E. (Mistress)*, miniature painter, f. 1900 – GB ⸬ Foskett.

Yatmanov, *Grigoriy* (Milner) → **Jatmanov**, *Grigorij*

Yatrides, *Georges*, landscape painter, still-life painter, * 5.3.1931 Grenoble (Isère) – F ⸬ Bénézit.

Yatsiv, *Yehuda*, painter, * 1949 – IL ⸬ ArchAKL.

Yatsuka, *Hajime*, architect, * 10.8.1948 Yamagata – J ⸬ DA XXXIII.

Yau Wan-shan (Vollmer V) → **Yao**, *Wan-shan*

Yauce, *François Nicolas*, ebony artist, * 1729, † 14.11.1804 – F ⸬ ThB XXXVI.

Yauragin, *X.*, engraver, * Schweiz, f. 15.12.1880 – USA ⸬ Karel.

Yavarri, *Gerónimo*, painter, f. 1601 – E ⸬ ThB XXXVI.

Yavlensky, *Aleksey Georgevich* → **Javlenskij**, *Aleksej Georgievič*

Yavno, *Max*, photographer, * 26.4.1911 New York, † 4.4.1985 San Francisco (California) – USA ⸬ Naylor.

Yaya Arias, *Daniel*, painter, * 1936 Mala – PE ⸬ Ugarte Eléspuru.

Yayū, painter, * 1702, † 1783 – J ⸬ Roberts.

Yazaemon → **Kōi**

Yazaki, *Chiyoji* (Yazaki Chiyoji), painter, * 1872 Yokosuka, † 1947 – J ⸬ Roberts.

Yazaki Chiyoji (Roberts) → **Yazaki**, *Chiyoji*

Yazaqui, *C.*, painter, f. 1920 – E ⸬ Cien años XI; Ráfols III.

Yazawa, *Gengetsu* (Yazawa Gengetsu; Yazawa, Sadanori), painter, * 21.4.1886 Suwa, † 26.1.1952 – J ⸬ Roberts; Vollmer V.

Yazawa, *Sadanori* (Vollmer V) → **Yazawa**, *Gengetsu*

Yazawa Gengetsu (Roberts) → **Yazawa**, *Gengetsu*

Yazbek, *Charlotte*, sculptor, * Puebla, f. 1957 – MEX ⸬ EAAm III.

Yazzie, *James Wayne*, painter, * 1943 – USA ⸬ Samuels.

Ybach, *Jakob* → **Ibach**, *Jakob*

Ybärger, *Heinrich Franz Maria* → **Abyberg**, *Heinrich Franz Maria*

Ybáñez, *Miguel*, painter, * 1946 Madrid – E ⸬ Calvo Serraller.

Ybarra, *Alfred C.*, painter, f. 1930 – USA ⸬ Hughes.

Ybarra, *José*, painter, * Buenos Aires, f. 1890 – E ⸬ Cien años XI.

Ybarra García, *Angel Eusebio* (Ibarra Garcia, Angel Eusebio), sculptor, engineer, * 24.5.1892 Morón, † 3.5.1972 Buenos Aires – RA ⸬ EAAm II; EAAm III; Gesualdo/Biglione/Santos; Merlino.

Ybarrola Goicoechea, *Agustín*, painter, * 1930 Dos Caminos de Basauri – E ⸬ Blas.

Ybber → **Öpir**

Ybelher, *Augustin*, stucco worker, * Wessobrunn (?), f. 1594, l. 1599 – D, I ⸬ ThB XXXVI.

Ybelher, *Johann Georg* → **Üblhör**, *Johann Georg*

Yberg, *Eva Ab* → **Abyberg**, *Eva*

Ybertrachter, *Simon*, painter, f. 1730, l. 1760 – I ⸬ ThB XXXVI.

Ybl, *Lajos von (Ritter)*, architect, * 1855, † 24.1.1934 Budapest – H ⸬ ThB XXXVI.

Ybl, *Miklós* (DA XXXIII; ELU IV) → **Ybl**, *Miklós von* (Ritter)

Ybl, *Miklós von (Ritter)* (Ybl, Miklós), architect, designer, * 6.4.1814 Székesfehérvár, † 22.1.1891 Budapest – H ⸬ DA XXXIII; ELU IV; ThB XXXVI.

Ybl, *Nikolaus von* (Ritter) → **Ybl**, *Miklós von* (Ritter)

Yblher, *Johann Baptist* → **Üblher**, *Johann Baptist*

Yblhör, *Johann* → **Üblher**, *Johann*

Yblhör, *Johann Baptist* → **Üblher**, *Johann Baptist*

Yblhör, *Vitus* → **Üblher**, *Vitus*

Ybo, *Juan* → **Nadal Davo**, *Juan*

Yborra, *Lino Casimiro*, painter, f. 1890 – E ⸬ Cien años XI.

Ybourne, *Thomas,* carpenter, f. 1368, l. 1373 – GB ▭ Harvey.

Ybrellin, *Abraham,* painter, f. 1594, l. 1614 – F ▭ Audin/Vial II.

Ychoa, stonemason – P ▭ Sousa Viterbo III.

Yciar, *Juan de* (Bradley III; ThB XXXVI) → **Iciar,** *Juan de*

Yck, *Hans* → **Eyck,** *Jan* (1626)

Yck, *Jan* → **Eyck,** *Jan* (1626)

Yda → **Ynglada,** *Pedro*

Ydée, *Alphonse-Armand,* architect, * 1838 Paris, † before 1907 – F ▭ Delaire.

Ydema, *E.* (Mak van Waay) → **Ydema,** *Egnatius*

Ydema, *Egnatius* (Ydema, E.), painter, master draughtsman, * 23.6.1876 or 23.7.1876, † 19.7.1937 Voorburg (Zuid-Holland) – NL ▭ Mak van Waay; Scheen II.

Ydema, *Karel* → **Ydema,** *Karel Lambertus*

Ydema, *Karel Lambertus,* painter, glass artist, mosaicist, decorator, * 14.3.1903 Den Haag (Zuid-Holland) – NL ▭ Scheen II.

Yding, *Karen,* textile artist, * 12.4.1926 – DK ▭ DKL II.

Ydoine, porcelain artist (?), f. 1867 – F ▭ Neuwirth II.

Ydrobo, *Diego de,* smith, f. 1523 – E ▭ ThB XXXVI.

Ydström, *Gösta* (Ydström, Johan Gustaf Emil; Ydström, Johan Gustav Emil), animal painter, * 21.11.1861 Burseryd, † 25.10.1952 Moheda – S ▭ SvK; SvKL V; Vollmer V.

Ydström, *Johan Gustaf Emil* (SvKL V) → **Ydström,** *Gösta*

Ydström, *Johan Gustav Emil* (SvK) → **Ydström,** *Gösta*

Ye, *Gongchuo* (Ye Gongchuo), painter, calligrapher, * 1881 Panyu (Guangdong), † 1968 – RC ▭ DA XXXIII.

Ye, *Qianyu,* painter, * 1907 – RC ▭ ArchAKL.

Ye, *Xin,* painter, * 1935 – RC ▭ ArchAKL.

Ye, *Yongqing,* painter, * 1958 – RC ▭ ArchAKL.

Ye, *Yushan,* painter, * 1935 – RC ▭ ArchAKL.

Ye, *Zhengchang,* painter, * 1910 Sichuan – RC ▭ ArchAKL.

Ye Gongchuo (DA XXXIII) → **Ye,** *Gongchuo*

Yeadon, *Dick* (Yeadon, Richard), watercolourist, * 4.12.1896 Brierfield (Lancashire), l. before 1961 – GB ▭ Spalding; ThB XXXVI; Vollmer V.

Yeadon, *Richard* (Spalding) → **Yeadon,** *Dick*

Yeager, *Charles George,* painter, artisan, graphic artist, * 26.7.1910 Morgan Country (Indiana) – USA ▭ Falk.

Yeager, *Edward,* portrait engraver, engraver of maps and charts, copper engraver, steel engraver, wood engraver, f. 1840, l. 1859 – USA ▭ Groce/Wallace.

Yeager, *Joseph,* copper engraver, * about 1792 Philadelphia (Pennsylvania) (?), † 9.6.1859 Philadelphia (Pennsylvania) – USA ▭ EAAm III; Groce/Wallace; ThB XXXVI.

Yeager, *Waler Rush* (Yeager, Walter), painter, designer, * 4.1852 Philadelphia (Pennsylvania), † 17.4.1896 Philadelphia (Pennsylvania) – USA ▭ EAAm III; Samuels.

Yeager, *Walter* (EAAm III) → **Yeager,** *Waler Rush*

Yeames, *William F.* (Bradshaw 1824/1892) → **Yeames,** *William Frederick*

Yeames, *William Frederick* (Yeames, William F.), painter, * 18.12.1835 Taganrog, † 3.5.1918 Teignmouth (Devonshire) – GB, RUS ▭ Bradshaw 1824/1892; DA XXXIII; Johnson II; Mallalieu; ThB XXXVI; Wood.

Yeargans, *Hartwell,* painter, printmaker, * 1925 – USA ▭ Dickason Cederholm.

Yeargans, *James Conroy,* designer, painter, f. 1961 – USA ▭ Dickason Cederholm.

Yearsley, *Joseph,* lithographer, * about 1834 Delaware, l. 1860 – USA ▭ Groce/Wallace.

Yeates, *A.* (Mistress), flower painter, f. 1857 – GB ▭ Johnson II; Pavière III.1; Wood.

Yeates, *Alfred Bowman,* architect, * 1.1867 London, † 6.5.1944 – GB ▭ DBA; ThB XXXVI.

Yeates, *G. W.,* landscape painter, * 1860, † 5.3.1939 Dublin (Dublin) – IRL, IND ▭ Snoddy.

Yeates, *George,* engraver, f. 1601 – GB ▭ ThB XXXVI.

Yeates, *George Wyclief* → **Yeates,** *G. W.*

Yeates, *John* (Mistress), painter, f. 1824, l. 1825 – GB ▭ Grant.

Yeates, *W. E.* (Mistress), miniature painter, f. 1897 – GB ▭ Foskett.

Yeatherd, *John,* portrait painter, * 1767, † 1795 – GB ▭ Waterhouse 18.Jh..

Yeatman, *Alice Mary,* painter of interiors, landscape painter, * Sunderland, f. before 1934, l. before 1961 – GB ▭ Vollmer V.

Yeats, *Alfred Bowman,* architect, watercolourist, * 1867 – GB ▭ Wood.

Yeats, *Elizabeth,* designer, landscape painter, flower painter, * 11.3.1868 London, † 16.1.1940 Dublin (Dublin) – GB, IRL ▭ Snoddy.

Yeats, *George,* portrait painter, * 1850, l. 1852 – GB ▭ McEwan.

Yeats, *J. B.* (Johnson II) → **Yeats,** *John Butler*

Yeats, *Jack B.* (Snoddy) → **Yeats,** *Jack Butler*

Yeats, *Jack Butler* (Yeats, Jack B.), painter, illustrator, * 29.8.1871 Sligo or London, † 28.3.1957 Dublin – IRL, GB ▭ ContempArtists; DA XXXIII; ELU II; Houfe; Peppin/Micklethwait; Snoddy; Spalding; ThB XXXVI; Vollmer V; Windsor.

Yeats, *John* (Falk) → **Yeats,** *John Butler*

Yeats, *John Butler* (Yeats, John; Yeats, J. B.), portrait painter, master draughtsman, illustrator, * 12.3.1839 Tullylish, † 3.2.1922 New York – IRL, GB, USA ▭ DA XXXIII; Falk; Johnson II; Snoddy; ThB XXXVI; Wood.

Yeats, *Nelly H.,* painter, f. 1887 – GB ▭ Wood.

Yeats, *William Butler,* painter, * 13.6.1865 Dublin, † 1938 – IRL ▭ ThB XXXVI.

Yébenes, *Pedro de,* goldsmith, f. 1581, l. 1617 – E ▭ ThB XXXVI.

Yecheistov, *Georgiy Aleksandrovich* → **Ečeistov,** *Georgij Aleksandrovič*

Yeco, *Miguel* (Yeco, Miguel Nuno Sotto Mayor Negrão Mascarenhas), painter, * 1945 Lissabon – P ▭ Pamplona V; Tannock.

Yeco, *Miguel Nuno Sotto Mayor Negrão Mascarenhas* (Tannock) → **Yeco,** *Miguel*

Yeco, *Miguel Nuno Sotto-Mayor Negrão de Mascarenhas* → **Yeco,** *Miguel*

Yedison, *Meira,* painter, * 28.10.1955 Teheran – IR, I ▭ PittItalNovec/2 II.

Yeekes, *John* → **Eycke,** *John*

Yeend-King, *Lilian,* painter, * 13.2.1882 or 13.9.1882 Paris, l. before 1961 – GB ▭ ThB XXXVI; Vollmer V.

Yeevelee, *Henry* → **Yevele,** *Henry*

Yefimov, *Boris Yefimovich* (DA XXXIII) → **Efimov,** *Boris Efimovič*

Yefimov, *Nikolay Yefimovich* (DA XXXIII) → **Efimov,** *Nikolaj Efimovič* (1799)

Yeflee, *Henry* → **Yevele,** *Henry*

Yeganeh, *G. Farangis,* painter, etcher, * 1930 Stendal – D ▭ BildKueFfm.

Yegenaga, *Nazifé* → **Güleryüz,** *Nazifé*

Yeh-hao → **Yang,** *Jin*

Yeh Kung-ch'uo → **Ye,** *Gongchuo*

Yehao → **Yang,** *Jin*

Yehe, *Nara* → **Cixi** (Kaiser)

Yekens, *Hans* → **Eickens,** *Hans*

Yektai, *Manucher,* painter, f. before 1952, l. before 1962 – USA ▭ Vollmer VI.

Yela, *Joaquin,* painter, * 1913 Pastrana – E ▭ Blas.

Yela Günther, *Rafael,* sculptor, * 18.9.1888 Guatemala City, † 18.4.1942 Guatemala City – GCA, MEX, USA ▭ DA XXXIII; EAAm III.

Yeldham, *George,* architect, * 1805, † 1843 – GB ▭ DBA.

Yelf → **Searle,** *Charles Henry*

Yelf → **Yelf,** *Harry Fleming*

Yelf, *Cecil W.,* architect, * 1868, † before 13.10.1944 – GB ▭ DBA.

Yelf, *Harry Fleming,* architect, f. before 1862, l. 1868 – GB ▭ Brown/Haward/Kindred; DBA.

Yelime, *J. G.* → **Yelin,** *Ludwig Gottfried*

Yelin, *Christoph* → **Jelin,** *Christoph*

Yelin, *Ernst,* sculptor, * 5.3.1900 Stuttgart – D ▭ ThB XXXVI; Vollmer V.

Yelin, *I. G.* → **Yelin,** *Ludwig Gottfried*

Yelin, *Ludwig Gottfried,* master draughtsman, * 27.10.1766 Wassertrüdingen, l. 1785 – D ▭ Sitzmann; ThB XXXVI.

Yelin, *Rudolf* (1864), glass painter, illustrator, * 14.8.1864 Reutlingen, † 1940 Stuttgart – D ▭ Nagel; Ries; ThB XXXVI.

Yelin, *Rudolf* (1902) (Yelin, Rudolf (der Jüngere)), painter, designer, * 1902 Stuttgart – D ▭ ThB XXXVI; Vollmer V.

Yelizarov, *Viktor Dmitriyevich* (DA XXXIII) → **Jelizarov,** *Viktor Dmytrovyč*

Yelland, *John,* painter, f. 1868, l. 1880 – GB ▭ McEwan.

Yelland, *Raymond* (Yelland, Raymond Dabb), painter, * 2.2.1848 London, † 27.7.1900 Oakland (California) – USA, GB ▭ Brewington; Falk; Hughes; Samuels; ThB XXXVI.

Yelland, *Raymond Dabb* (Brewington; Falk; Hughes; Samuels) → **Yelland,** *Raymond*

Yelle, *Jakob* → **Jehle,** *Jakob*

Yelle, *Richard,* glass artist, designer, painter, * 22.7.1951 Attleboro (Massachusetts) – USA ▭ WWCGA.

Yellenti, *Nicholas,* painter, * 7.7.1894 Pittsburgh (Pennsylvania), l. 1940 – USA ▭ Falk.

Yellin, *Samuel,* smith, * 2.3.1885, † 3.10.1940 Philadelphia (Pennsylvania) (?) or New York – USA, PL ▭ Falk; ThB XXXVI; Vollmer V.

Yellowlees, *John,* painter, f. 1786, l. about 1818 – GB ▭ McEwan.

Yellowlees, *William,* portrait painter, * 1796 Mellerstain, † 1856(?) London – GB ⌸ McEwan; ThB XXXVI; Wood.

Yeman, *John,* carpenter, f. 1455 – GB ⌸ Harvey.

Yemans, *Jan* → **Ymants,** *Jan*

Yen, *Li-tê* → **Yan,** *Lide*

Yen, *Tz'u-ping* → **Yan,** *Ciping*

Yen, *Wen-kuei* → **Yan,** *Wengui*

Yen Han (Vollmer V) → **Yan,** *Han*

Yen Hui (DA XXXIII; ThB XXXVI) → **Yan,** *Hui*

Yen-k'o → **Wang,** *Shimin*

Yen Li Pén (ELU IV) → **Yan,** *Liben*

Yen Li-pên (ThB XXXVI) → **Yan,** *Liben*

Yen Li-tê (ThB XXXVI) → **Yan,** *Lide*

Yen-t'an Y'ü-sou → **Wang,** *De*

Yen-t'ien-chuang Chü-shih → **Wang,** *Qianzhang*

Yen Wan Liang, painter, * Suzhou, f. 1929 – RC ⌸ Edouard-Joseph III.

Yena,*Donald,* painter, illustrator, l. before 1971 – USA ⌸ Samuels.

Yenbacher, *Thomas* → **Jenbacher,** *Thomas*

Yencesse, *Hubert,* sculptor, * 28.4.1900 Paris – F ⌸ Bénézit; Vollmer V.

Yencesse, *Ovide,* medalist, sculptor, * 3.2.1869 Dijon, l. before 1947 – F ⌸ Edouard-Joseph III; ThB XXXVI.

Yendis, *M.,* illustrator, f. 1901 – GB ⌸ Houfe.

Yenens, *Alexander,* architect, f. after 1576 – B, NL ⌸ ThB XXXVI.

Yenne → **Giovanni** (1363)

Yenni, *Johann Heinrich* → **Jenny,** *Johann Heinrich*

Yens, *Karl* (Jens, Karl; Yens, Karl Julius Heinrich), painter, illustrator, etcher, * 11.1.1868 Hamburg-Altona, † 13.4.1945 Laguna Beach (California) – D, USA ⌸ EAAm III; Falk; Hughes; ThB XXXVI; Vollmer V.

Yens, *Karl Julius Heinrich* (Hughes) → **Yens,** *Karl*

Yens Seijas, *Vicente,* photographer, * 1946 San Cristóbal (Dominikanische Republik) – DOM ⌸ EAPD.

Yeo, *Edwin Arthur,* architect, * 23.4.1877 Philadelphia (Pennsylvania), † about 1940 – USA ⌸ Tatman/Moss.

Yeo, *Richard,* medalist, gem cutter, f. 1749, † 3.12.1779 London – GB ⌸ DA XXXIII; ThB XXXVI.

Yeo, *T. P.,* miniature painter, f. about 1840 – GB ⌸ Foskett.

Yeo, *Wendy,* painter, * Hongkong, f. 1955 – GB ⌸ Spalding.

Yeoell, *William J.,* painter, f. 1886 – GB ⌸ McEwan.

Yeoman, *Annabelle,* watercolourist, f. 1798 – GB ⌸ Mallalieu.

Yeoman, *Antonia,* book illustrator, watercolourist, master draughtsman, poster artist, * 24.7.1913 – GB ⌸ Vollmer VI.

Yeomans, *Charles,* porcelain painter, landscape painter, f. 1883, l. 1951 – GB ⌸ Neuwirth II.

Yeomans, *Geoffrey,* painter, * 1934 – GB ⌸ Spalding.

Yeomans, *George,* designer, f. about 1855, l. 1856 – USA ⌸ Groce/Wallace.

Yeomans, *Nan* → **Yeomans,** *Naneen*

Yeomans, *Naneen,* etcher, * 6.6.1923 Kingston (Ontario) – CDN ⌸ Ontario artists.

Yeomans, *T. of Bodenham,* architect, sculptor, f. 1797, l. 1830 – GB ⌸ Gunnis.

Yeomans, *Walter Curtis,* painter, graphic artist, * 17.5.1882 Avon (Illinois), l. 1947 – USA ⌸ Falk; ThB XXXVI.

Yepes → **Díaz Yepes,** *Eduardo*

Yepes, *Juan de,* calligrapher, f. 1623 – E ⌸ Cotarelo y Mori II.

Yepes, *Thomas de* (Pavière I) → **Yépes,** *Tomás*

Yepes, Tomas de → **Yépes,** *Tomás*

Yépes, *Tomás* (Hiepes, Tomás; Yepes, Thomas de), fruit painter, flower painter, * 1610(?), † 16.6.1674 Valencia – E ⌸ DA XIV; Pavière I; ThB XXXVI.

Yepes Díaz, *Eduardo* (Ráfols III, 1954) → **Díaz Yepes,** *Eduardo*

Yépez Arteaga, *José,* painter, * 1898 Quito, l. before 1961 – EC ⌸ EAAm III; ThB XXXVI; Vollmer V.

Yerbury, *John E.,* architect, * 1868, † before 23.6.1944 – GB ⌸ DBA.

Yerbysmith, *Ernest A.,* sculptor, f. 1932 – USA ⌸ Hughes.

Yerdehurst, *William,* carpenter, f. 1416, † about 1426 or before 25.7.1426 – GB ⌸ Harvey.

Yerdest, *William* → **Yerdehurst,** *William*

Yères, *Jean d',* building craftsman, f. 1364, l. 1402 – F ⌸ Audin/Vial II.

Yères, *Thévenin d',* building craftsman, f. 1363, l. 1364 – F ⌸ Audin/Vial II.

Yerex, *Elton,* painter, * 2.10.1935 Neepawa (Manitoba) – CDN ⌸ Ontario artists.

Yerkes, *David Norton,* painter, designer, architect, * 5.11.1911 Cambridge (Massachusetts) – USA ⌸ Falk.

Yerkes, *Mary Agnes,* painter, f. 1917 – USA ⌸ Falk.

Yerli, *Hans* → **Jerli,** *Hans*

Yerli, *Léonard* → **Jerli,** *Lienhard*

Yerli, *Lienhard* → **Jerli,** *Lienhard*

Yerme → **Meyer,** *Henri-Emile*

Yerme, *H. E.* (Bauer/Carpentier VI) → **Meyer,** *Henri-Emile*

Yermenyov, *Ivan Alekseyevich* (DA XXXIII) → **Ermenev,** *Ivan Alekseevič*

Yermo, *Pedro del* (Liermo, Pedro de), architect, f. 1597, † 1641 Madrid – E ⌸ González Echegaray; ThB XXXVI.

Yermolayeva, *Vera* (DA XXXIII) → **Ermolaeva,** *Vera Michajlovna*

Yernemuth, *John,* mason, f. 1398, l. 1399 – GB ⌸ Harvey.

Yero, *Carlos Vladimiro,* painter, * 12.7.1908 Bayamo – C ⌸ EAAm III.

Yerovitzki, painter, f. 1845 – BOL ⌸ EAAm III.

Yerro Feltrer, *Antonio,* sculptor, * 1842 Valencia, l. 1895 – E ⌸ Aldana Fernández; ThB XXXVI.

Yersin, *Albert Edgar,* painter, lithographer, designer, * 5.9.1905 Montreux, † 3.9.1984 Lausanne – CH ⌸ KVS; LZSK; Plüss/Tavel II.

Yeru, *Henri,* painter, * 13.4.1938 Paris – F ⌸ Bénézit.

Yerushalmy, *David,* sculptor, * 15.10.1893 Jerusalem, l. 1933 – USA, IL ⌸ Falk.

Yerxa, *Leo,* porcelain painter who specializes in an Indian decorative pattern, * 6.1947 Couchiching Reserve – CDN ⌸ Ontario artists.

Yerxa, *Thomas,* painter, * 1923 – USA ⌸ Vollmer VI.

Yerxa, *Wayne,* painter, * 15.4.1945 Couchiching Reserve – CDN ⌸ Ontario artists.

Yeryomin, *Yury Petrovich* (DA XXXIII) → **Eremin,** *Jurij Petrovič*

Yes → **Chmielewski,** *Henryk*

Yetts, *E. M.,* painter, f. 1857 – GB ⌸ Johnson II; Wood.

Yetts, *W.,* landscape painter, f. 1845 – GB ⌸ Grant; Johnson II; Wood.

Yetts, *William Muskett,* architect, f. 1877, l. 1921 – GB ⌸ DBA.

Yeung, *Ricky,* painter, f. 1989 – RC ⌸ ArchAKL.

Yeuqua, marine painter, f. 1850, l. 1885 – RC ⌸ Brewington.

Yeurdigue, painter, f. 1601 – B, F, NL ⌸ ThB XXXVI.

Yeva, sculptor, * 1951 – F ⌸ Bénézit.

Yevele, *Henry* (Yeveley, Henry), architect, * about 1320 or 1330 Yeaveley (Derbyshire), † 21.8.1400 London – GB ⌸ DA XXXIII; Harvey.

Yevelee, *Henry* → **Yevele,** *Henry*

Yeveley, *Henry* (Harvey) → **Yevele,** *Henry*

Yeveley, *Robert,* mason, f. 1361, l. 1369 – GB ⌸ Harvey.

Yevlashev, *Aleksey* → **Evlašev,** *Aleksej Petrovič*

Madame Yevonde, photographer, * 1893 London, † 1975 – GB ⌸ ArchAKL.

Yevtushenko, *Yevgeni* → **Evtušenko,** *Evgenij Aleksandrovič*

Yewell, *G. H.* (Wood) → **Yewell,** *George Henry*

Yewell, *George Henry* (Yewell, G. H.), painter, * 20.1.1830 Havre-de-Grace (Maryland), † 26.9.1923 Lake George (New York) – USA, I ⌸ Groce/Wallace; ThB XXXVI; Wood.

Yewman, *Charles Alexander,* portrait painter, * 1806 Musselburgh (Lothian), l. 1844 – IRL ⌸ Strickland II; ThB XXXVI.

Yewman, *E.,* miniature painter, f. 1837, l. 1844 – GB ⌸ Foskett.

Yggs, *Hael,* painter, graphic artist, photographer, installation artist, assemblage artist, * 5.7.1956 Bautzen – D ⌸ ArchAKL.

Ygl von Volderthurn, *Warmund,* cartographer, copyist, f. 1574, † 14.5.1611 Prag – A ⌸ ThB XXXVI.

Yglesias, *Carmen,* painter, f. 1890 – E ⌸ Cien años XI.

Yglesias, *Edith* → **Yglesias,** *V. P.* (Mistress)

Yglesias, *Manuel Francisco,* painter, * 5.3.1901 Buenos Aires – RA ⌸ EAAm III.

Yglesias, *V. P.* (Bradshaw 1824/1892) → **Yglesias,** *Vincent Philip*

Yglesias, *V. P. (Mistress),* flower painter, f. 1890 – GB ⌸ Johnson II; Wood.

Yglesias, *Vincent P.* (Bradshaw 1893/1910; Bradshaw 1911/1930; McEwan) → **Yglesias,** *Vincent Philip*

Yglesias, *Vincent Philip* (Yglesias, V. P.; Yglesias, Vincent P.), landscape painter, * 1845, † 1911 London – GB ⌸ Bradshaw 1824/1892; Bradshaw 1911/1930; Johnson II; Mallalieu; McEwan; Wood.

Yguain, *Ana María Furió de* (EAAm III; Merlino) → **Furio de Yguain,** *Ana María*

Yhahea → **Heahea**

Yhap, *Laetitia,* painter, * 1941 St. Albans (Hertfordshire) – GB ⌸ Spalding; Windsor.

Yhlen, *Bror Justin von,* painter, master draughtsman, * 20.11.1787 Krusenhov (Kvillinge socken), † 17.2.1850 Eneby (Ö. Eneby socken) – S ⌸ SvKL V.

Yhlen, *Gerhard von* → **Yhlen,** *Gerhard Olof Justin von*

Yhlen, *Gerhard Olof Justin von,* master
draughtsman, painter, * 13.9.1819
Ållonö (Ö. Stenby socken), † 7.7.1909
Lysekil – S ☐ SvKL V.

Yhlen, *Justin von,* master draughtsman,
* 14.10.1717 Hallestad (Ö. Ryds
socken), † 26.11.1769 Ållonö (Ö. Stenby
socken) – S ☐ SvKL V.

Yhlen, *Justinus von* → **Yhlen,** *Justin von*

Yi, calligrapher, * 1536 Kangnŭng, † 1584
– DVRK/ROK ☐ DA XXXIII.

Yi, *Bingshou* (Yi Bingshou), miniature
painter, calligrapher, seal carver,
* 1754 Ninghua (Provinz Fujian),
† 1815 Yangzhou (Jiangsu) – RC
☐ DA XXXIII.

Yi, *Changwu,* painter, f. 1541 – RC
☐ ArchAKL.

Yi, *Fujiu* (I Fu-Chiu), painter, calligrapher,
* Wuxing, f. 1726, l. 1745 – RC, J
☐ Roberts; ThB XVIII.

Yi, *Hai,* painter, f. 1720 – RC
☐ ArchAKL.

Yi, *Ran,* painter, f. 1644 – RC
☐ ArchAKL.

Yi, *Yuanji,* painter, * Changsha, f. 1064
– RC ☐ ArchAKL.

Yi, *Zhengsheng,* woodcutter, * 1928 – RC
☐ ArchAKL.

Yi, *Zhong,* painter, f. 1969 – RC
☐ ArchAKL.

Yi Am (1297) (Yi Am (1)), calligrapher,
* 1297, † 1364 – DVRK/ROK
☐ DA XXXIII.

Yi Am (1499) (Yi Am (2)), painter,
* 1499, l. 1550 – DVRK/ROK
☐ DA XXXIII.

Yi Bingshou (DA XXXIII) → **Yi,**
Bingshou

Yi Chae, painter, calligrapher, * 1680
Ubong, † 1746 – DVRK/ROK
☐ DA XXXIII.

Yi Chae-gwan, painter, * 1783 Yongin
(Xifeng), † 1839 – DVRK/ROK
☐ DA XXXIII.

Yi Che-hyŏn, painter, * 1287 Kyŏngju,
† 1367 – DVRK/ROK ☐ DA XXXIII.

Yi Ching, painter, * 1581, † after 1645
– DVRK/ROK ☐ DA XXXIII.

Yi Chŏng (1541) (Yi Chŏng (1)), painter,
* 1541, † after 1625 – DVRK/ROK
☐ DA XXXIII.

Yi Chŏng (1578) (Yi Chŏng (2)),
painter, * 1578, † 1607 – DVRK/ROK
☐ DA XXXIII.

Yi Chung-sŏp, painter, * 1916 Pyŏngwŏn,
† 6.9.1956 Seoul – DVRK/ROK, J
☐ DA XXXIII.

Yi Ha-ŭng, painter, calligrapher, * 1820
Seoul, † 1898 Seoul – DVRK/ROK
☐ DA XXXIII.

Yi In-mun, landscape painter, * 1745,
† 1821 – DVRK/ROK ☐ DA XXXIII.

Yi In-no, painter, calligrapher, * 1152
In-c'ŏn, † 1220 – DVRK/ROK
☐ DA XXXIII.

Yi In-sang, painter, * 1710 Pusan, † 1760
Ŭmjuk – DVRK/ROK ☐ DA XXXIII.

Yi Kang-so → **Kang So Lee**

Yi Kong → **Sŏn-jo**

Yi Ku → **Munjong**

Yi Kwang-sa, painter, calligrapher,
* 1704 Seoul, † 1777 Sinji Island –
DVRK/ROK ☐ DA XXXIII.

Yi Kye-ho, painter, * 1574, l. 1650 –
DVRK/ROK ☐ DA XXXIII.

Yi Kyŏng-yun (1545) (Yi Kyŏng-yun (1)),
painter, * 1545, † 1611 – DVRK/ROK
☐ DA XXXIII.

Yi Kyŏng-yun (1561) (Yi Kyŏng-yun (2)),
painter, * 1561, † 1611 – DVRK/ROK
☐ DA XXXIII.

Yi Myŏng-gi, painter, f. 1791, l. 1806
– DVRK/ROK ☐ DA XXXIII.

Yi Nyŏng, painter, * Chŏnju (?), f. 1101
– DVRK/ROK ☐ DA XXXIII.

Yi Pul-hae, painter, * 1529 – DVRK/ROK
☐ DA XXXIII.

Yi Sam-p'yong → **Ri Sampei**

Yi Sang-bŏm, painter, * 1899 Sŏksong,
† 1978 – DVRK/ROK ☐ DA XXXIII.

Yi Sang-chwa, painter, f. about 1543
– DVRK/ROK ☐ DA XXXIII.

Yi Sŏng-min, painter, * 1718 Chŏngju,
† 1777 – DVRK/ROK ☐ DA XXXIII.

Yi Su-min → **Shūbun** (1424)

Yi U, painter, calligrapher, * 1542, † 1609
– DVRK/ROK ☐ DA XXXIII.

Yi Yŏng, painter, calligrapher, * 1418,
† 1453 – DVRK/ROK ☐ DA XXXIII.

Yiffele, *Henry* → **Yevele,** *Henry*

Yiffle, *Henry* → **Yevele,** *Henry*

Yigong → **Bian,** *Shoumin*

Yijae → **Kongmin**

Yijae → **Kwŏn Ton-in**

Yin, *Guangzhong,* painter, * 1944 – RC
☐ ArchAKL.

Yin, *Rongsheng,* painter, * 1929 – RC
☐ ArchAKL.

Yin, *Shoushi,* painter, * 1919 – RC
☐ ArchAKL.

Yin, *Xiuzhen,* installation artist,
assemblage artist, * 1963 Beijing – RC
☐ ArchAKL.

Yin-t'o-lo → **Indra**

Ying, *Tao,* painter, * 1925 – RC
☐ ArchAKL.

Ying, *Yeping,* painter, * 1910 – RC
☐ ArchAKL.

Yingchuan → **Eisen** (1753)

Yingqiu → **Li,** *Cheng*

Yiniu → **Bian,** *Yunhe*

Yinsai Hakusui → **Eisen** (1790)

Yinyuan Longqi → **Ingen Ryūki**

Yip, *Chuck Wing,* painter, master
draughtsman, * 3.9.1923 Vancouver
– CDN ☐ Vollmer V.

Yiqiao %Kezheng → **Zhu,** *Duan*

Yiran Xingrong → **Itsunen**

Yirawala, painter, * 1903 Northern
Territory, † 1976 Northern Territory
– AUS ☐ Robb/Smith.

Yishan %Yishan → **Lin,** *Liang*

Yisuk → **Sim Sa-chŏng**

Yivele, *Henry* → **Yevele,** *Henry*

Yk, *Abraham van der* → **Eyk,** *Abraham
van der*

Ykelenstam, *Hendrikus* (Mak van
Waay; ThB XXXVI; Vollmer V) →
IJkelenstam, *Hendrikus*

Ykens, *Catharina,* fruit painter, flower
painter, * before 24.2.1659 Antwerpen,
l. 1688 – B ☐ Bernt III; DPB II;
ThB XXXVI.

Ykens, *Charles* (1) (DPB II) → **Ykens,**
Karel (1682)

Ykens, *Charles* (2) (DPB II) → **Ykens,**
Karel (1719)

Ykens, *Frans* (Ykens, Hans), flower
painter, still-life painter, * before
17.4.1601 Antwerpen, † before 27.2.1693
or before 1693 – B, NL ☐ Bernt III;
DA XXXIII; DPB II; Pavière I;
ThB XXXVI.

Ykens, *Franz* → **Ykens,** *Frans*

Ykens, *Giovanni,* medalist, f. 1575 – I
☐ ThB XXXVI.

Ykens, *Hans* (Pavière I) → **Ykens,** *Frans*

Ykens, *Jacques (1607),* sculptor, f. 1607
– B, NL ☐ ThB XXXVI.

Ykens, *Jacques (1645),* painter, * about
1645 Dunkerque (?), l. 7.5.1667 – NL
☐ ThB XXXVI.

Ykens, *Jan* → **Ykens,** *Giovanni*

Ykens, *Jan,* sculptor, painter, * 19.12.1613
Antwerpen, † 1679 or after 1679
Antwerpen – B, NL ☐ DPB II;
ThB XXXVI.

Ykens, *Jan Pieter,* painter, * before
4.7.1673 Antwerpen, † Brüssel, l. 1701
– B, NL ☐ DPB II; ThB XXXVI.

Ykens, *Karel (1682)* (Ykens, Charles
(1); Ykens, Karel (1)), history painter,
* before 3.2.1682 Antwerpen, l. 1718
– B ☐ DPB II; ThB XXXVI.

Ykens, *Karel (1719)* (Ykens, Charles (2);
Ykens, Karel (2)), history painter, etcher,
* 1719 Brüssel, † 1.5.1753 Antwerpen
– B, NL ☐ DPB II; ThB XXXVI.

Ykens, *Pieter,* portrait painter, history
painter, * before 30.1.1648 Antwerpen,
† 1695 Antwerpen – B, NL ☐ DPB II;
ELU IV; ThB XXXVI.

Ykens, *Pieter Abrahamsz.,* painter, f. 1680,
† 1695 – NL ☐ ThB XXXVI.

Ykens, *Thomas* → **Eickens,** *Thomas*

Ylarius, painter (?), f. 1486 – P
☐ ThB XXXVI.

Ylarius d' Viterbio → **Ilario da Viterbo**

Ylasse, *E.,* painter, f. 1868 – GB
☐ Wood.

Ylen, *Jean d',* landscape painter,
illustrator, decorator, * 7.8.1886 Paris,
† 21.11.1938 Paris – F ☐ Bénézit.

Yli-Porila, *Evert Martialis* → **Porila,**
Evert

Yli-Törmä, *Raimo* → **Yli-Törmä,** *Raimo
Olavi*

Yli-Törmä, *Raimo Olavi,* sculptor,
* 9.8.1933 Jämijärvi – SF
☐ Kuvataiteilijat.

Ylinen, *Vihtori* → **Ylinen,** *Vihtori Joh.*

Ylinen, *Vihtori Joh.* (Ylinen, Vihtori
Johannes; Ylinen, Viktor), illustrator,
landscape painter, portrait painter,
* 28.3.1879 Yläne, † 11.5.1953 Yläne
– SF ☐ Koroma; Kuvataiteilijat;
Nordström; Paischeff; ThB XXXVI.

Ylinen, *Vihtori Johannes* (Koroma;
Kuvataiteilijat; Paischeff) → **Ylinen,**
Vihtori Joh.

Ylinen, *Viktor* (Nordström) → **Ylinen,**
Vihtori Joh.

Ylla, *Bernat* (Ylla Bach, Bernat Calvó),
painter, * 1916 Vich – E ☐ Ráfols III.

Ylla Bach, *Bernat Calvó* (Ráfols III,
1954) → **Ylla,** *Bernat*

Yllaire, gilder, f. 1415 – F
☐ Audin/Vial II.

Yllmair, *Andrä* → **Yllmer,** *Andrä*

Yllmer, *Andrä,* clockmaker, † 1586 or
1587 – A ☐ ThB XXXVI.

Yllner, *Ingegerd* → **Mattsson,** *Ingegerd*

Yllner, *Ingegerd Kristina* → **Mattsson,**
Ingegerd

Yllner-Mattsson, *Ingegerd* → **Mattsson,**
Ingegerd

Yllner-Mattsson, *Ingegerd Kristina* (SvKL
V) → **Mattsson,** *Ingegerd*

Ylmenau, *Christoph von,* architect, f. 1563
– D ☐ ThB XXXVI.

Ylönen, *Lauri* (Ylönen, Lauri Armas Yrjö;
Ylönen, Lauri Armas), landscape painter,
master draughtsman, * 21.10.1895
Helsinki, † 14.5.1924 Viipuri – SF
☐ Koroma; Kuvataiteilijat; Nordström;
Paischeff; Vollmer V.

Ylönen, *Lauri Armas* (Nordström) →
Ylönen, *Lauri*

Ylönen, *Lauri Armas Yrjö* (Koroma; Kuvataiteilijat; Paischeff) → **Ylönen,** *Lauri*

Yman, *Anders*, master draughtsman, * 26.11.1805 Öja, † 5.1831 Bologna – I, S ⚏ SvKL V.

Yman, *Jonas*, goldsmith, silversmith, * 1724, † 1808 – S ⚏ ThB XXXVI.

Ymants, *Jan*, painter, * Zierikzee (?), f. 1559 – B ⚏ ThB XXXVI.

Ymart, *Emilie-Augustine* → **Imart,** *Emilie-Augustine*

Ymbar, *Lawrence* (Emler, Lawrence), sculptor, carver, f. 1492, l. about 1509 – GB ⚏ Harvey; ThB XXXVI.

Ymber, *Lawrence* → **Ymbar,** *Lawrence*

Ymbert, *Raimond*, architect, f. 1504 – E ⚏ Ráfols III.

Ymbrechts, *Martin (1507)*, sculptor, f. 1507, l. 1524 – B, NL ⚏ ThB XXXVI.

Ymmo (Brun III) → **Immo** (975)

Ymor, *Marti*, stonemason, f. 1475 – E ⚏ Ráfols III.

Ynbacher, *Thomas* → **Jenbacher,** *Thomas*

Yñeguez, lithographer, f. 1846 – RA ⚏ EAAm III.

Ynghen, *Peter van* → **Ingen,** *Peter van*

Ynglada, *Pedro* (Ynglada Sallent, Pedro; Ynglada Sallent, Pere), illustrator, master draughtsman, * 4.3.1881 Santiago de Cuba, † 1958 – E, F, C ⚏ Cien años XI; Ráfols III; ThB XXXVI.

Ynglada Sallent, *Pedro* (Cien años XI) → **Ynglada,** *Pedro*

Ynglada Sallent, *Pere* (Ráfols III, 1954) → **Ynglada,** *Pedro*

Yngram, *Hans* → **Ingram,** *Hans*

Ynsselin, *Simon*, goldsmith, f. 1556 – F ⚏ Audin/Vial II.

Ynsuar, silversmith, goldsmith, f. 1601 – E ⚏ Ráfols III.

Yntes, *Pieter* → **Intessen,** *Pieter*

Ynurria y Lainosa, *Mateo* → **Inurria y Lainosa,** *Mateo*

Ynza, *Joaquin X.* → **Inza,** *Joaquin X.*

Yo → **Kawanari**

Yó, *Kanji* (Yó Kanji), sculptor, * 6.5.1898 Tokio, † 14.9.1935 Tokio – J ⚏ Roberts; Vollmer V.

Yó Kanji (Roberts) → **Yó,** *Kanji*

Yôboku → **Tsunenobu**

Yôchiku Sanjin → **Itsuun**

Yochim, *Louise Dunn*, painter, * 18.7.1909 Sitomir – USA ⚏ Falk.

Yochim, *Maurice*, painter, graphic artist, * 17.4.1908 – USA ⚏ Falk.

Yockney, *A.*, watercolourist, f. 1873, l. 1889 – GB ⚏ Brewington.

Yocom, *Stanley*, architect, * 10.7.1880 Norristown (Pennsylvania), l. 1952 – USA ⚏ Tatman/Moss.

Yôdai, painter, * Edo, f. about 1840 – J ⚏ Roberts.

Yôeki, painter, † 1834 – J ⚏ Roberts.

Yoemans, *Alfred B.*, architect, f. 1907 – USA ⚏ Tatman/Moss.

Yôetsu, painter, * 1736, † 1811 – J ⚏ Roberts.

Yoffe, *Vladimir*, sculptor, f. 1940 – USA ⚏ Falk.

Yôfu, painter, f. about 1545 – J ⚏ Roberts.

Yôfuku, painter, * 1805, † 1849 – J ⚏ Roberts.

Yôga → **Kunzan**

Yôga → **Matsumoto,** *Fūko*

Yôgakusha → **Kuninobu** (1801)

Yôgen → **Ikkei** (1763)

Yōgetsu, painter, * Satsuma, f. about 1485 – J ⚏ Roberts.

Yōgetsuan → **Soshin** (1818)

Yogoemon → **Yūsetsu** (1808)

Yōhei → **Kyōu**

Yohn, *Edmund Charles* (Houfe) → **Yon,** *Edmond Charles*

Yohn, *Frederick Coffay*, painter, * 8.2.1875 Indianapolis (Indiana), † 5.6.1933 Norwalk (Connecticut) – USA ⚏ EAAm III; Falk; Samuels; ThB XXXVI; Vollmer V.

Yôho (1655), painter, f. 1655 – J ⚏ Roberts.

Yôho (1809), painter, * 1809 Kyōto, † 1880 – J ⚏ Roberts.

Yohualáhuach, *Miguel*, painter, f. 14.4.1556 – MEX ⚏ EAAm III; Toussaint.

Yôi, painter, † 1743 – J ⚏ Roberts.

Yoichi → **Nankai** (1677)

Yoichirō → **Nankai** (1677)

Yoji → **Hidetsegu** (1586)

Yojirō, founder, * about 1555 Tsujimura (Ōmi), † about 1555 (?) or 1603 (?) or 3.1613 or 4.1613 Kyōto – J ⚏ ThB XXXVI.

Yôjōng → **Hŏ P'il**

Yoka Shinkō, painter, † 1437 – J ⚏ Roberts.

Yokansai → **Sosen** (1747)

Yōkei → **Chikuō**

Yôkei, painter, * Edo, † 1808 – J ⚏ Roberts.

Yōken → **Tōgan** (1653)

Yoki, painter, graphic artist, decorator, * 21.2.1922 Romont – CH ⚏ KVS; LZSK; Plüss/Tavel II.

Yokō → **Yokyō**

Yokobue, japanner, f. about 1746 – J ⚏ Roberts.

Yokoe, *Kajun* → **Yokoe,** *Yoshizumi*

Yokoe, *Yoshizumi* (Yokoe Yoshizumi), marble sculptor, * 3.5.1887, † 14.2.1962 Tokio – J ⚏ Roberts; Vollmer V; Vollmer VI.

Yokoe Yoshizumi (Roberts) → **Yokoe,** *Yoshizumi*

Yokofue → **Yokobue**

Yokoi, *Kōzō* (Yokoi Kōzō), painter, * 1890 Tokio, † 1965 – J ⚏ Roberts.

Yokoi, *Reii* (Yokoi Reii), painter, * 1.10.1886, l. before 1976 – J ⚏ Roberts; Vollmer V.

Yokoi, *Teruko*, painter, * 1924 Nagoya – CH, J ⚏ KVS.

Yokoi Bosui → **Yayū**

Yokoi Kinkoku (DA XXXIII) → **Kinkoku** (1761)

Yokoi Kōzō (Roberts) → **Yokoi,** *Kōzō*

Yokoi Myōdō → **Kinkoku** (1761)

Yokoi Reii (Roberts) → **Yokoi,** *Reii*

Yôkoku, painter, * 1760 Nagasaki, † 1801 – J ⚏ Roberts.

Yokomi, *Richard*, painter, * 12.3.1944 Denver (Colorado) – USA ⚏ ContempArtists.

Yok'ong → **Yi Che-hyŏn**

Yokoo, *Tadanori*, painter, master draughtsman, stage set designer, * 1936 Nishiwaki – J ⚏ DA XXXIII; EAPD.

Yokoya (Ziseleur-Familie) (ThB XXXVI) → **Chūbei,** *Iwamoto*

Yokoya (Ziseleur-Familie) (ThB XXXVI) → **Eiju,** *Katsura*

Yokoya (Ziseleur-Familie) (ThB XXXVI) → **Genchin,** *Furukawa*

Yokoya (Ziseleur-Familie) (ThB XXXVI) → **Kiryūsai**

Yokoya (Ziseleur-Familie) (ThB XXXVI) → **Masatoshi** (1750)

Yokoya (Ziseleur-Familie) (ThB XXXVI) → **Masatsugu,** *Yanagawa*

Yokoya (Ziseleur-Familie) (ThB XXXVI) → **Motonori,** *Ōyama*

Yokoya (Ziseleur-Familie) (ThB XXXVI) → **Shigeyoshi,** *Inagawa*

Yokoya (Ziseleur-Familie) (ThB XXXVI) → **Sōchi** (1705)

Yokoya (Ziseleur-Familie) (ThB XXXVI) → **Sōchi,** *Kiryūsai*

Yokoya (Ziseleur-Familie) (ThB XXXVI) → **Sōjo** (1)

Yokoya (Ziseleur-Familie) (ThB XXXVI) → **Sōju**

Yokoya (Ziseleur-Familie) (ThB XXXVI) → **Sōju,** *Iëmon*

Yokoya (Ziseleur-Familie) (ThB XXXVI) → **Sōmin** (1)

Yokoya (Ziseleur-Familie) (ThB XXXVI) → **Sōmin** (2)

Yokoya (Ziseleur-Familie) (ThB XXXVI) → **Sōyo** (2)

Yokoya (Ziseleur-Familie) (ThB XXXVI) → **Terukiyo** (1)

Yokoya (Ziseleur-Familie) (ThB XXXVI) → **Terukiyo** (2)

Yokoya (Ziseleur-Familie) (ThB XXXVI) → **Terukiyo** (3)

Yokoya (Ziseleur-Familie) (ThB XXXVI) → **Terumasa**

Yokoya (Ziseleur-Familie) (ThB XXXVI) → **Terumitsu**

Yokoya (Ziseleur-Familie) (ThB XXXVI) → **Tomotake**

Yokoya (Ziseleur-Familie) (ThB XXXVI) → **Tomoyoshi**

Yokoya → **Masatoshi** (1750)

Yokoya → **Motonori,** *Ōyama*

Yokoya → **Sōchi,** *Kiryūsai*

Yokoya → **Terukiyo** (2)

Yokoya → **Terukiyo** (3)

Yokoya (5) → **Sōju**

Yokoya (5) → **Tomoyoshi**

Yokoya (7) → **Kiryūsai**

Yokoyama, *Hidemaro* (Vollmer V) → **Yokoyama,** *Taikan*

Yokoyama, *Matsusaburō* (Yokoyama Matsusaburō), painter, * 1838, † 1884 – J ⚏ Roberts.

Yokoyama, *Taikan* (Yokoyama Taikan; Taikwan; Yokoyama, Hidemaro), painter, * 4.10.1868 Mito, † 26.2.1958 Tokio – J ⚏ DA XXXIII; Roberts; ThB XXXII; Vollmer V.

Yokoyama Bunroku → **Yokoyama,** *Matsusaburō*

Yokoyama Isshō → **Kazan** (1784)

Yokoyama Kinji → **Kunimaro** (1870)

Yokoyama Kizō → **Seiki**

Yokoyama Matsusaburō (Roberts) → **Yokoyama,** *Matsusaburō*

Yokoyama Seiki → **Seiki**

Yokoyama Shimpei → **Kakei** (1816)

Yokoyama Taikan (Roberts) → **Yokoyama,** *Taikan*

Yokumon → **Yūshō** (1817)

Yokyō, potter, * 1753, † 1817 – J ⚏ Roberts.

Yŏkyŏng → **Kim Hyŏn-sŏng**

Yol-Lun, sculptor, * 12.3.1905 Han Nan – RC ⚏ Edouard-Joseph III.

Yola → **Wahlstedt-Guillemaut,** *Viola Ingeborg Margareta*

Yola, *José Maria*, engineer, f. 1786 – I, P ⚏ Sousa Viterbo III.

Yŏlgyŏng → **Kim Si-sŭp**

Yoli, *Antonio* → **Joli,** *Antonio*

Yoli, *Gabriel* → **Joly,** *Gabriel*

Yoli Alvarez, *Adela,* painter, * 1880 or 1890 Mieres, † 1929 Oviedo – E ⊡ Cien años XI.

Yoly, *Gerardo* → **Joly,** *Gabriel*

Yomogida, *Heiemon* (Yomogida Heiemon), woodcutter, * 1880, † 1947 – J ⊡ Roberts.

Yomogida Heiemon (Roberts) → **Yomogida,** *Heiemon*

Yon → **Yon,** *Edmond Charles*

Yon (1297), sculptor, f. 1297 – F ⊡ Beaulieu/Beyer.

Yon, *Charles* (Yon, Charles-Pierre-Edme), sculptor, * 1803 Dijon, † 1851 Paris – F ⊡ Kjellberg Bronzes; Lami 19.Jh. IV; ThB XXXVI.

Yon, *Charles-Pierre-Edme* (Lami 19.Jh. IV) → **Yon,** *Charles*

Yon, *Edmond* (Ries; Schurr I) → **Yon,** *Edmond Charles*

Yon, *Edmond Charles* (Yohn, Edmund Charles; Yon, Edmond), landscape painter, etcher, wood engraver, woodcutter, * 2.2.1836 Paris, † 15.3.1897 Paris – F ⊡ Houfe; Ries; Schurr I; ThB XXXVI.

Yon, *François Antoine (1729),* cabinetmaker, * 1729, l. 1806 – F ⊡ ThB XXXVI.

Yon, *François Antoine (1758),* ebony artist, * 1758, † 23.4.1813 – F ⊡ Kjellberg Mobilier.

Yon, *Jean,* mason, * Poitiers, f. 1466 (?) 18.7.1536, l. 5.11.1554 – F ⊡ Roudié.

Yon, *Jean-Augustin,* goldsmith, f. 12.7.1786, l. 1793 – F ⊡ Nocq IV.

Yon, *Jean-Baptiste-Vincent,* goldsmith, f. 18.2.1712, l. 11.9.1715 – F ⊡ Nocq IV.

Yon, *Marguerite Frederique,* flower painter, landscape painter, f. before 1869, † 1898 – GB ⊡ Pavière III.2.

Yon, *Pierre,* goldsmith, f. 1560 – F ⊡ ThB XXXVI.

Yon, *Thomas,* engraver, goldsmith, silversmith, jeweller, f. 1764, l. 1768 – USA ⊡ Groce/Wallace.

Yon Hyŏng-gŭn → **Yun Hyong Keun**

Yonan, *Solomon D.,* painter, * 22.10.1911 – USA, IR ⊡ Falk.

Yŏndam → **Kim Myŏng-guk**

Yonehara, *Unkai* (Yonehara Unkai), sculptor, * 1869, † 1925 – J ⊡ Roberts.

Yonehara Unkai (Roberts) → **Yonehara,** *Unkai*

Yonejiro → **Yoshitoshi**

Yonejirō → **Yoshiyuki** (1835)

Yonet, *Jean* → **Yon,** *Jean*

Yong, *Dakuai* (Jung, Ta-k' uai), animal painter, f. before 1934, l. before 1955 – RC ⊡ Vollmer II.

Yong, *Maurice* → **Yonge,** *Maurice*

Yong, *Soushi* (Jung Sou-shih), landscape painter, f. before 1934, l. before 1955 – RC ⊡ Vollmer II.

Yŏn'gaek → **Hŏ P'il**

Yonge, miniature painter, f. 1771 – USA ⊡ Groce/Wallace.

Yonge, *Arthur D.,* painter, f. 1876, l. 1890 – GB ⊡ Wood.

Yonge, *John (1363),* carpenter, f. 1363, l. 1374 – GB ⊡ Harvey.

Yonge, *John (1562),* painter, f. 1562 – GB ⊡ ThB XXXVI.

Yonge, *Maurice,* mason, f. 1365, l. 1377 – GB ⊡ Harvey.

Yŏnggok → **Hwang**

Yongh, *John de* (ThB XXXVI) → **DeYongh,** *John*

Yŏngsu → **Kim Ŭng-hwan**

Yŏnji → **Kim Su-chŭng**

Yonkers, *Richard,* painter, * 22.1.1919 Grand Rapids (Michigan) – USA ⊡ Falk.

Yonnger, *N.,* painter, f. 1854 – E ⊡ Cien años XI.

Yŏnong → **Yun Tŏk-hŭi**

Yonosuke → **Sadatora**

Yonosuke → **Sadatoshi**

Yŏnp'o → **Yun Tŏk-hŭi**

Yooll, *Helen Annie Graham* (McEwan) → **Graham-Yooll,** *Helen Annie*

Yoors, *Eugeen* (DPB II) → **Yoors,** *Eugène*

Yoors, *Eugène* (Yoors, Eugeen), glass painter, etcher, master draughtsman, * 7.11.1879 Berchem – F, B, GB, NL ⊡ DPB II; ThB XXXVI; Vollmer VI.

Yoors, *Jan* (DPB II) → **Yoors,** *Jann*

Yoors, *Jann* (Yoors, Jan; Yoors, John), textile artist, painter, sculptor, photographer, * 12.4.1922 Antwerpen – B, GB ⊡ DPB II; Vollmer VI.

Yoors, *John* (Vollmer VI) → **Yoors,** *Jann*

Yorakuin → **Iehiro**

Yorakusai → **Tōsen** (1811)

Yoram, painter, master draughtsman, * 1928 (?) or 1929 (?) – USA ⊡ Vollmer VI.

Yoram Kamiuk → **Yoram**

Yordán, *Artús,* sculptor, f. 1603 – E ⊡ ThB XXXVI.

Yordanov, *Dimitri,* painter, * 22.6.1926 Sofia – BG ⊡ Jakovsky.

Yoreska, *Marion A.,* miniature painter, f. 1931 – USA ⊡ Hughes.

Yori → **Saitō,** *Yori*

Yoritomo → **Dōan** (1610)

York, *Edward,* silversmith, f. 1705, l. 1730 – GB ⊡ ThB XXXVI.

York, *Edward Palmer,* architect, * 1865 Wellsville (New York), † 1928 – USA ⊡ EAAm III.

York, *Ernest,* painter, f. 1951 – USA ⊡ Dickason Cederholm.

York, *Frederick Arlington Viler,* photographer, * 1823, † about 1903 – ZA ⊡ Gordon-Brown.

York, *Georgie Helen,* genre painter, * 1872 Thomaston (Connecticut), l. before 1947 – USA ⊡ ThB XXXVI.

York, *John Devereux,* painter, * 1865 Nashville (Tennessee), l. 1908 – USA ⊡ Falk; ThB XXXVI.

York, *W. H.,* architect, f. 1868 – GB ⊡ DBA.

York, *William,* marine painter, f. 1858, l. 1883 – GB ⊡ Brewington.

York, *William Chapman,* copper engraver, f. 1650 – GB ⊡ Lister.

York, *William G.,* marine painter, f. 1872, l. 1881 – USA ⊡ Brewington; Falk.

Yorke (Yorke (Mistress)), pastellist, f. 1771, l. 1775 – GB ⊡ Grant; ThB XXXVI; Waterhouse 18.Jh..

Yorke, *Edward* → **York,** *Edward*

Yorke, *Eliot Thomas,* landscape painter, * 1805, † 1885 – GB ⊡ Houfe; Mallalieu.

Yorke, *Francis Reginald Stevens,* architect, * 3.12.1906 Stratford-on-Avon, † 10.6.1962 London – GB ⊡ DA XXXIII; Vollmer V.

Yorke, *Gertrude,* painter, f. 1883, l. 1886 – CDN ⊡ Harper.

Yorke, *Joseph Sydney,* topographer, marine painter, * 1768, † 1831 Stokes Bay – CDN, GB ⊡ Harper; Mallalieu.

Yorke, *Rosenberg* → **Mardall,** *Cyril S.*

Yorke, *Rosenberg* → **Rosenberg,** *Evžen*

Yorke, *Rosenberg* → **Yorke,** *Francis Reginald Stevens*

Yorke, *W. H.* (Harper) → **Yorke,** *William Howard*

Yorke, *William G.* → **York,** *William G.*

Yorke, *William Howard* (Yorke, W. H.), marine painter, f. 1858, l. 1913 – GB, CDN ⊡ Brewington; Harper; Wood.

Yornet Landa, *Nilda,* miniature painter, * 24.1.1915 San Juan – RA ⊡ EAAm III; Merlino.

Yorozu, *Tetsugorō* (Yorozu Tetsugorō), painter, woodcutter, * 17.11.1884 or 18.11.1884 or 17.11.1885 Tsuchisawa, † 1.5.1927 Chigasaki – J ⊡ DA XXXIII; Roberts; Vollmer V.

Yorozu Tetsugorō (Roberts) → **Yorozu,** *Tetsugorō*

Yorrick, illustrator of childrens books, f. 1895, l. 1908 – GB ⊡ Houfe.

Yorston, *George,* copper engraver, f. about 1740 – GB ⊡ McEwan; ThB XXXVI.

Yorstoun, *George,* silversmith, f. 1694 – GB ⊡ ThB XXXVI.

Yōryūken → **Hamano,** *Naoyuki*

Yōryūsai → **Kunihisa**

Yosa, *Nobuaki* → **Buson**

Yosabei (1818), potter, * Kyōto (?), f. 1818 – J ⊡ Roberts.

Yosabei (1846) (Yosabei (2)), potter, f. about 1846 – J ⊡ Roberts.

Yosaburō → **Shinryū**

Yosaemon → **Takuchi**

Yōsai → **Gakutei**

Yosai → **Hidetsegu** (1646)

Yōsai → **Kunihisa**

Yōsai → **Kuniteru** (1829)

Yōsai (1788) (Yōsai), painter, * 28.11.1788 Edo, † 16.6.1878 Edo – J ⊡ Roberts; ThB XXXVI.

Yōsai (1840), painter, f. about 1840 – J ⊡ Roberts.

Yōsai Tessai → **Nobukazu**

Yosaji → **Sokō** (1831)

Yōsaku, painter, † 1824 – J ⊡ Roberts.

Yōsei → **Rankō** (1766)

Yōsei (1356) (Tsuishu (Lackkünstler-Schule)), japanner, f. 1356, l. 1361 – J ⊡ Roberts.

Yōsei (1381) (Tsuishu (Lackkünstler-Schule)), japanner, f. 1381, l. 1384 – J ⊡ Roberts.

Yōsei (1487) (Tsuishu (Lackkünstler-Schule)), japanner, f. 1487, l. 1488 – J ⊡ Roberts.

Yōsei (1492) (Tsuishu (Lackkünstler-Schule)), japanner, f. 1492, l. 1500 – J ⊡ Roberts.

Yōsei (1501) (Tsuishu (Lackkünstler-Schule)), japanner, f. 1501, l. 1520 – J ⊡ Roberts.

Yōsei (1521) (Tsuishu (Lackkünstler-Schule)), japanner, f. 1521, l. 1555 – J ⊡ Roberts.

Yōsei (1586) (Tsuishu (Lackkünstler-Schule)), japanner, f. 1586, † Kamakura – J ⊡ Roberts.

Yōsei (1654) (Tsuishu (Lackkünstler-Schule)), japanner, † 1654 – J ⊡ Roberts.

Yōsei (1680) (Tsuishu (Lackkünstler-Schule)), japanner, † 1680 – J ⊡ Roberts.

Yōsei (1683) (Tsuishu (Lackkünstler-Schule)), japanner, * 1683, † 1719 Edo – J ⊡ Roberts.

Yōsei (1735) (Tsuishu (Lackkünstler-Schule)), japanner, † 1735 – J ⊡ Roberts.

Yōsei (1765) (Tsuishu (Lackkünstler-Schule)), japanner, † 1765 – J ⊏⊐ Roberts.

Yōsei (1773), painter, † 1773 – J ⊏⊐ Roberts.

Yōsei (1779) (Tsuishu (Lackkünstler-Schule)), japanner, † 1779 – J ⊏⊐ Roberts.

Yōsei (1791) (Tsuishu (Lackkünstler-Schule)), japanner, † 1791 – J ⊏⊐ Roberts.

Yōsei (1812) (Tsuishu (Lackkünstler-Schule)), japanner, † 1812 – J ⊏⊐ Roberts.

Yōsei (1848) (Tsuishu (Lackkünstler-Schule)), japanner, † 1848 – J ⊏⊐ Roberts.

Yōsei (1858) (Tsuishu (Lackkünstler-Schule)), japanner, † 1858 – J ⊏⊐ Roberts.

Yōsei (1861) (Tsuishu (Lackkünstler-Schule)), japanner, f. 1861, † 1890 – J ⊏⊐ Roberts.

Yōsei (1870) (Tsuishu (Lackkünstler-Schule)), japanner, f. 1870, l. 1898 – J ⊏⊐ Roberts.

Yōsei (20) → Tsuishu, Yōsei

Yōsei (3) Chōtei → Yōsei (1487)

Yōsei (4) Chōshi → Yōsei (1492)

Yōsei (5) Chōhan → Yōsei (1501)

Yosen → Yōsen'in

Yōsen'in, painter, * 9.11.1753, † 5.2.1808 Edo – J ⊏⊐ Roberts; ThB XIX.

Yōsetsu → Tōrin (1840)

Yōsetsu, painter, f. about 1569 – J ⊏⊐ Roberts.

Yoshiakira → Sanyū

Yoshichi → Nomura, Yoshikuni

Yoshichika, painter, f. 1023, l. 1028 – J ⊏⊐ Roberts.

Yoshida → Genchin (1795)

Yoshida → Zōtaku

Yoshida, Genjurō (Yoshida Genjurō), japanner, * 1896, † 1958 – J ⊏⊐ Roberts.

Yoshida, Hakurei (Yoshida Hakurei), sculptor, * 1871, † 1942 – J ⊏⊐ Roberts.

Yoshida, Hiroshi (Yoshida Hiroshi), painter, woodcutter, * 19.9.1876 Kurume, † 1950 – J, USA ⊏⊐ Falk; Roberts; ThB XXXVI; Vollmer VI.

Yoshida, Isoya, architect, * 19.12.1894 Tokio, † 24.3.1974 Tokio – J ⊏⊐ DA XXXIII; Vollmer V.

Yoshida, Jun'ichiro (Yoshida Jun'ichiro), japanner, * 1898, l. before 1976 – J ⊏⊐ Roberts.

Yoshida, Kenji, painter, sculptor, * 24.5.1924 Ōsaka – J, F ⊏⊐ ContempArtists.

Yoshida, Kenkichi (Yoshida Kenkichi), painter, stage set designer, * 1897 Tokio, l. before 1976 – J ⊏⊐ Roberts.

Yoshida, Saburō (Yoshida Saburō), sculptor, * 25.5.1889 Kanazawa, † 16.3.1962 Tokio – J ⊏⊐ Roberts; Vollmer V; Vollmer VI.

Yoshida, Shukō (Yoshida Shukō), painter, * 1887 Kanazawa, † 1946 – J ⊏⊐ Roberts.

Yoshida, Tetsurō, architect, * 5.5.1894 Toyama, † 8.9.1956 Tokio – J ⊏⊐ DA XXXIII; Vollmer V.

Yoshida, Tōkoku (Yoshida Tōkoku), painter, * 1883 Ohara, † 1962 – J ⊏⊐ Roberts.

Yoshida Genjurō (Roberts) → Yoshida, Genjurō

Yoshida Hakurei (Roberts) → Yoshida, Hakurei

Yoshida Heikichi → Kōkin

Yoshida Hiroshi (Roberts) → Yoshida, Hiroshi

Yoshida Jun'ichiro (Roberts) → Yoshida, Jun'ichiro

Yoshida Kenkichi (Roberts) → Yoshida, Kenkichi

Yoshida Kioji → Yoshida, Tōkoku

Yoshida Rankō → Rankō (1730)

Yoshida Rihei → Yoshida, Hakurei

Yoshida Ryūkei → Ryūkei (1840)

Yoshida Saburō (Roberts) → Yoshida, Saburō

Yoshida Sadakichi → Hambei

Yoshida Seiji → Yoshida, Shukō

Yoshida Shukō (Roberts) → Yoshida, Shukō

Yoshida Shūran → Shūran

Yoshida Tōkoku (Roberts) → Yoshida, Tōkoku

Yoshifuji, painter, illustrator of childrens books, * 1828, † 1887 – J ⊏⊐ Roberts.

Yoshifusa, woodcutter, f. 1837, l. 1860 – J ⊏⊐ Roberts.

Yoshihara, Jiro (Yoshiwara, Jirô), painter, * 1904 or 1.1.1905 Ōsaka, † 10.2.1972 Ashiya – J ⊏⊐ DA XXXIII; Vollmer V.

Yoshihara Nobuyuki → Shinryū

Yoshiharu (1686), painter, f. 1686 – J ⊏⊐ Roberts.

Yoshiharu (1828), woodcutter, illustrator, * 1828, † 1888 – J ⊏⊐ Roberts.

Yoshihide → Shōnyū

Yoshihisa → Jōshin

Yoshihisa (1650), armourer, f. about 1650 – J ⊏⊐ ThB XIV.

Yoshii, Chū, painter, * 25.7.1908 Fukushima – J ⊏⊐ Vollmer V.

Yoshii, Junji, painter, * 6.3.1904 – J ⊏⊐ Vollmer V.

Yoshikage → Gotō, Yoshikage

Yoshikage (1892), woodcutter, * 1828, † 1892 – J ⊏⊐ Roberts.

Yoshikata (941), painter, f. 941, † 947 – J ⊏⊐ Roberts.

Yoshikata (1841), woodcutter, f. 1841, l. 1864 – J ⊏⊐ Roberts.

Yoshikatsu, woodcutter, f. about 1846 – J ⊏⊐ Roberts.

Yoshikawa → Tomonobu (1686)

Yoshikawa, woodcutter, f. about 1740 – J ⊏⊐ Roberts.

Yoshikawa, Akira, paper artist, * 4.8.1949 Hiroshima – CDN, J ⊏⊐ Ontario artists.

Yoshikawa, Shizuko, painter, screen printer, * 8.1.1934 Omuta – CH, J ⊏⊐ KVS; LZSK.

Yoshikawa Bei → Shōkoku

Yoshikawa Hidenobu → Yōetsu

Yoshikawa Hironobu → Kunkei (1800)

Yoshikawa Yone → Shōkoku

Yoshikawa Yoshimata → Watanabe, Shōtei

Yoshikawa Yoshinobu → Ikkei (1763)

Yoshikazu → Jakuyū

Yoshikazu → Jakuzui

Yoshikazu, woodcutter, * Edo, f. 1850, l. 1870 – J ⊏⊐ Roberts.

Yoshikiyo, painter, illustrator, f. 1701, l. 1716 – J ⊏⊐ Roberts.

Yoshikuni (Roberts) → Ashimaro

Yoshikuni → Ryūzan

Yoshimaro → Ashimaro

Yoshimaro, woodcutter, f. 1807, l. 1840 – J ⊏⊐ Roberts.

Yoshimi, painter, * 1749, † 1800 – J ⊏⊐ Roberts.

Yoshimi, Rogetsu (Yoshimi Rogetsu), painter, * 1808, † 1909 – J ⊏⊐ Roberts.

Yoshimi Hiroshi → Yoshimi, Rogetsu

Yoshimi Rogetsu (Roberts) → Yoshimi, Rogetsu

Yoshimine (1501), painter, f. 1501 – J ⊏⊐ Roberts.

Yoshimine (1855), woodcutter, f. about 1855, l. about 1875 – J ⊏⊐ Roberts.

Yoshimine no Yoshikata → Yoshikata (941)

Yoshimine Tsunetaka → Yōsei (1773)

Yoshimitsu → Komatsu, Morisaku

Yoshimitsu, painter, f. 1307, l. 1320 – J ⊏⊐ Roberts.

Yoshimizu, Tsuneo, glass artist, * 1936 Tokushima – J ⊏⊐ WWCGA.

Yoshimochi, painter, * 1386, † 1428 – J ⊏⊐ Roberts.

Yoshimori, woodcutter, * 1830, † 1884 – J ⊏⊐ Roberts.

Yoshimune, woodcutter, * 1817 Edo, † 1880 – J ⊏⊐ Roberts.

Yoshimura, Fumio, wood sculptor, * 22.2.1926 Kamakura – USA, J ⊏⊐ ContempArtists.

Yoshimura, Junzō, architect, * 7.9.1908 Tokio – J ⊏⊐ DA XXXIII; Vollmer V.

Yoshimura, Tadao, history painter, * 1898, † 17.2.1952 – J ⊏⊐ Roberts; Vollmer V.

Yoshimura, Yoshimatsu (Yoshimura Yoshimatsu), painter, * 1886 Tokio, † 1965 – J ⊏⊐ Roberts.

Yoshimura Itoku → Ranshū

Yoshimura Jounshi → Jounshi

Yoshimura Kōbun → Kōbun

Yoshimura Shima → Shima

Yoshimura Yoshimatsu (Roberts) → Yoshimura, Yoshimatsu

Yōshin (1726), painter, † 1726 – J ⊏⊐ Roberts.

Yōshin (1730), painter, * 1730, † 1822 – J ⊏⊐ Roberts.

Yoshinaga → Kōnyū

Yoshinari → Masaharu

Yōshinari, sculptor, mask carver, f. 1301 – J ⊏⊐ Roberts.

Yoshinobu → Zuisen

Yoshinobu (1552), painter, * 1552, † 1640 – J ⊏⊐ Roberts.

Yoshinobu (1730), woodcutter, f. 1730 – J ⊏⊐ Roberts.

Yoshinobu (1745), woodcutter, illustrator, f. 1745, l. 1758 – J ⊏⊐ Roberts.

Yoshinobu (1765), woodcutter, f. 1765 – J ⊏⊐ Roberts.

Yoshinobu (1774), painter, * 1774, † 1826 – J ⊏⊐ Roberts.

Yoshinobu (1781) (Yoshinobu (1820)), painter, f. 1781, † 15.8.1820 Edo – J ⊏⊐ Roberts; ThB XIX.

Yoshinobu (1838), painter, * 1838, † 1890 – J ⊏⊐ Roberts.

Yoshinobu (1848), woodcutter, f. 1848, l. 1864 – J ⊏⊐ Roberts.

Yoshinobu, Ikeda → Eisen (1790)

Yoshinobu, Jusen → Zuisen

Yoshinobu, Kuninobu → Zuisen

Yoshinobu, Tōshun (1678) → Tōshun (1678)

Yoshinobu, Tōshun (1747) → Tōshun (1747)

Yoshinori → Hakuun

Yoshinori → Zuishun

Yoshinori → Zuizan

Yoshinu, Furubi, illustrator, f. before 1905 – J ⊏⊐ Ries.

Yoshio → Kyūjo (1747)

Yoshio, painter, * 1659, † 1703 – J ⊏⊐ Roberts.

Yoshioka, *Kenji,* painter, * 27.10.1906
Tokio – J ▭ Vollmer V.

Yoshioka Kinzaburō → **Yoshitoshi**

Yoshirō → **Moriyoshi** (1650)

Yoshirō → **Sūsetsu**

Yoshisaburô → **Okada,** *Saburosuke*

Yoshisada → **Terukiyo** (1)

Yoshisawa Yūhei → **Ryōshin,** *Hirochika*

Yoshishige, painter, f. 1601 – J
▭ Roberts.

Yoshitaka, woodcutter, f. about 1850 – J
▭ Roberts.

Yoshitaki, woodcutter, * 1841, † 1899 – J
▭ Roberts.

Yoshitame → **Ikkei** (1795)

Yoshitomi, woodcutter, f. 1873 – J
▭ Roberts.

Yoshitora, woodcutter, * Edo, f. about
1850, l. about 1880 – J ▭ Roberts.

Yoshitoshi (Tsukioka, Yoshitoshi), graphic
artist, * 1839 Edo, † 1892 Edo – J
▭ DA XXXI; Roberts.

Yoshitoyo (1830), woodcutter, * 1830,
† 1866 – J ▭ Roberts.

Yoshitoyo (1840), woodcutter, f. 1840 – J
▭ Roberts.

Yoshitsugu, *Haizan* (Yoshitsugu Haizan),
painter, * 1846 Fukuoka (Honshu),
† 1915 – J ▭ Roberts.

Yoshitsugu Haizan (Roberts) →
Yoshitsugu, *Haizan*

Yoshitsugu Tatsu → **Yoshitsugu,** *Haizan*

Yoshitsuna, woodcutter, illustrator, f. about
1848, l. about 1868 – J ▭ Roberts.

Yoshitsuru, woodcutter, illustrator, f. about
1840 – J ▭ Roberts.

Yoshitsuya (1822) (Yoshitsuya),
woodcutter, illustrator, * 1822, † 1866
– J ▭ Roberts.

Yoshitsuya (1886) (Yoshitsuya (2)),
woodcutter, f. 1886 – J ▭ Roberts.

Yoshiume, woodcutter, illustrator, * 1819,
† 1879 – J ▭ Roberts.

Yoshiwara, *Jirô* (Vollmer V) →
Yoshihara, *Jiro*

Yoshiwara Nobuyuki → **Shinryū**

Yoshiyuki (1689), japanner, f. about 1689
– J ▭ Roberts.

Yoshiyuki (1835), woodcutter, * 1835
Ōsaka, † 1879 – J ▭ Roberts.

Yoshiyuki (1848), woodcutter, f. about
1848, l. 1864 – J ▭ Roberts.

Yoshizaka, *Takamasa,* architect,
* 13.2.1917 Tokio, † 17.12.1980 Tokio
– J, F ▭ DA XXXIII.

Yoshizaka Chigen → **Yōho** (1809)

Yoshizawa Bunkō → **Setsuan**

Yoshizawa Yūhei → **Yoshinobu** (1774)

Yōshū → **Chikanobu,** *Toyohara*

Yoshukuja → **Aoki,** *Shunmei*

Yoshumura Kōkei → **Kōkei** (1769)

Yōshun, painter, † 1819 – J ▭ Roberts.

Yōshūsai → **Chikanobu,** *Toyohara*

Yōson → **Ikeda,** *Yōson*

Yōsosai → **Yamada,** *Bunkō*

Yost, *Eunice Fite,* painter, f. 1927 – USA
▭ Falk.

Yost, *Frederick J.,* fresco painter,
lithographer, * 6.11.1888 Bern, † 1968
– USA, CH ▭ Falk.

Yost, *Joseph Warren,* architect, * 15.6.1847
Clarington (Ohio), † 24.11.1924 Avalon
(Pennsylvania) – USA ▭ ThB XXXVI.

Yost, *Philipp Ross,* painter, designer,
* 11.3.1914 Auburn (Nebraska) – USA
▭ Falk.

Yōsui → **Yoshitaki**

Yōtei → **Gakutei**

Yōtoku → **Eisen** (1753)

Yotsua Nampin → **Umpō** (1765)

You, *Feng,* painter, f. 1937 – RC
▭ ArchAKL.

You, *Thomas* → **Yon,** *Thomas*

Youf, ebony artist, f. 1798, l. 1827 – F, I
▭ ThB XXXVI.

Youhan → **Bi,** *Han*

Youlton, *William,* architect, f. 1888,
l. 1896 – GB ▭ DBA.

Youn Myeung Ro, painter, graphic
artist, * 1936 – DVRK/ROK, USA
▭ DA XXXIII.

Young (1767), miniature painter, f. 1767,
l. 1783 – GB ▭ Foskett; Grant.

Young (1770), miniature painter,
f. 1770, l. 1803 – GB ▭ Foskett;
Schidlof Frankreich.

Young (1773), flower painter, f. 1773
– GB ▭ Pavière II.

Rev. Young (1825) (Young, Rev. (?)
(1825)), portrait painter, f. about 1825,
l. 1840 – USA ▭ Groce/Wallace.

Young (1856), landscape painter, f. 1856
– USA ▭ Groce/Wallace.

Young (1870), steel engraver, f. about
1870 – GB ▭ Lister.

Young, *Rev. (?)* (1825) (Groce/Wallace)
→ **Rev. Young** (1825)

Young, *A.,* painter, f. 1885 – GB
▭ McEwan.

Young, *A. D. (1891),* painter, f. 1891
– GB ▭ Johnson II; Wood.

Young, *A. D. (1895),* miniature painter,
f. 1895 – GB ▭ Foskett.

Young, *Aggie Thoms,* painter, f. 1898
– GB ▭ McEwan.

Young, *Alan,* portrait painter, f. 1989
– GB ▭ McEwan.

Young, *Alex,* still-life painter, f. 1961
– GB ▭ McEwan.

Young, *Alex M.,* landscape painter, f. 1949
– GB ▭ McEwan.

Young, *Alexander (1851),* terra
cotta sculptor, f. 1851 – USA
▭ Groce/Wallace.

Young, *Alexander (1865),* landscape
painter, * 1865, † 1923 – GB
▭ McEwan.

Young, *Alexander (1889),* landscape
painter, f. 1889, l. 1893 – GB ▭ Wood.

Young, *Alexander Ayton,* artist, f. 1925
– GB ▭ McEwan.

Young, *Alexander W.,* sculptor, f. 1892,
l. 1933 – GB ▭ McEwan.

Young, *Alfred,* painter, * 1936 – GB
▭ Spalding.

Young, *Allen,* illustrator, f. 1875, l. 1876
– CDN ▭ Harper.

Young, *Ammi Burnham,* architect,
* 19.6.1798 Lebanon (New Hampshire),
† 13.3.1874 Washington (District of
Columbia) – USA ▭ DA XXXIII.

Young, *Andrew (1840)* (Young, Andrew),
lithographer, * about 1840, l. 1860
– USA ▭ Groce/Wallace.

Young, *Andrew (1874),* painter, f. 1874,
l. 1919 – GB ▭ McEwan.

Young, *Anna Denholm,* portrait painter,
f. 1875 – GB ▭ McEwan.

Young, *Aretta,* painter, * 1864, † 3.1923
Provo (Utah) – USA ▭ Falk;
ThB XXXVI.

Young, *Art* (Vollmer V) → **Young,** *Arthur
Henry*

Young, *Art Henry* → **Young,** *Arthur
Henry*

Young, *Arthur* (Falk; ThB XXXVI) →
Young, *Arthur Henry*

Young, *Arthur (1853),* architect, * 1853,
l. 1914 – GB ▭ DBA.

Young, *Arthur Denoon,* painter, f. 1896,
l. 1900 – GB ▭ McEwan.

Young, *Arthur Henry* (Young, Arthur
(1866); Young, Arthur; Young, Art),
caricaturist, cartoonist, * 14.1.1866
Orangeville (Illinois), † 29.12.1943
Bethel (Connecticut) – USA
▭ EAAm III; Falk; ThB XXXVI;
Vollmer V.

Young, *Arthur Raymond,* etcher,
lithographer, painter, * 10.7.1895 New
York, l. before 1961 – USA ▭ Falk;
Vollmer V.

Young, *August,* painter, * 8.7.1837
Brooklyn (New York), † 6.11.1913
Brooklyn (New York) – USA, D
▭ EAAm III; Falk; Groce/Wallace;
ThB XXXVI.

Young, *Austin,* book designer, f. 1894
– GB ▭ Houfe.

Young, *B.,* portrait painter, f. 1838 – USA
▭ Groce/Wallace.

Young, *B. (1850),* painter, f. 1850 – GB
▭ Johnson II; Wood.

Young, *Beckford,* painter, * 1905
Petaluma (California), † 1965 El Cerrito
(California) – USA ▭ Hughes.

Young, *Benjamin Swan* (Mistress) →
Young, *Susanne B.*

Young, *Bernard,* mixed media artist,
f. 1973 – USA ▭ Dickason Cederholm.

Young, *Bessie Innes,* landscape painter,
still-life painter, genre painter, * 1855
or about 1890 Glasgow, † 1935 – GB
▭ McEwan; Vollmer V; Wood.

Young, *Betty,* painter, graphic artist,
* 1.9.1946 Brooklyn (New York) – USA
▭ Dickason Cederholm.

Young, *Blamire,* landscape painter,
watercolourist, poster artist, * 1862
Yorkshire, † 1935 Lilydale (Victoria)
– GB, AUS ▭ Bradshaw 1911/1930;
Robb/Smith; ThB XXXVI.

Young, *Brent Kee,* glass artist, * 1946
Los Angeles (California) – USA
▭ WWCGA.

Young, *Brian,* glass artist, painter, * 1934
– GB ▭ Windsor.

Young, *Buchan,* painter, f. 1871 – GB
▭ McEwan.

Young, *C. B.,* painter, f. 1870 – GB
▭ Johnson II; Wood.

Young, *C. E.,* painter, f. 1877 – GB
▭ Wood.

Young, *C. L. V.,* painter, f. 1924 – USA
▭ Falk.

Young, *Carl,* portrait painter, f. 1899
– USA ▭ Hughes.

Young, *Catherine,* painter, * 1928 Elgin
(Grampian) – GB ▭ McEwan.

Young, *Charles (1880)* (Young, Charles),
architect, f. 1880, l. 1887 – GB
▭ DBA.

Young, *Charles (1885),* watercolourist,
f. 1885 – GB ▭ McEwan.

Young, *Charles* (Mistress) → **Young,**
Esther Christensen

Young, *Charles A.,* painter, printmaker,
* 17.11.1930 New York – USA
▭ Dickason Cederholm.

Young, *Charles Becher,* watercolourist,
f. 1835, l. 1863 – ZA
▭ Gordon-Brown.

Young, *Charles Jac,* painter, etcher,
* 21.12.1880, † 4.3.1940 Weehawken
Heights (New Jersey) – USA, D
▭ EAAm III; Falk; ThB XXXVI;
Vollmer V.

Young, *Charles Morris,* landscape painter, * 23.9.1869 Gettysburg (Pennsylvania), † 14.11.1964 Radnor (Pennsylvania) – USA ▭ EAAm III; Falk; ThB XXXVI.

Young, *Chic* (EAAm III) → **Young,** *Chick*

Young, *Chick* (Young, Chic), cartoonist, illustrator, * 1901 Chicago (Illinois) – USA ▭ EAAm III; Falk.

Young, *Christian,* painter, f. 1932 – GB ▭ McEwan.

Young, *Christina McKay,* painter, sculptor, f. 1949 – GB ▭ McEwan.

Young, *Chuck* → **Young,** *Charles A.*

Young, *Clara Huntington* (Falk) → **Huntington,** *Clara*

Young, *Clarence Edward,* painter, f. 1969 – USA ▭ Dickason Cederholm.

Young, *Clement,* painter, f. 1967 – GB ▭ McEwan.

Young, *Clyde* (Young, Clyde Francis; Young, Clyde F.), architect, * 1871, † 4.5.1948 – GB, I ▭ Brown/Haward/Kindred; DBA; Gray; ThB XXXVI.

Young, *Clyde F.* (Gray) → **Young,** *Clyde*

Young, *Clyde Francis* (DBA) → **Young,** *Clyde*

Young, *Collings Beatson,* architect, * 1857, † before 18.8.1922 – GB ▭ DBA.

Young, *Constance A.,* miniature painter, f. 1902 – GB ▭ Foskett.

Young, *Daniel,* etcher, * 25.6.1828 Cincinnati (Ohio) – USA ▭ ThB XXXVI.

Young, *David* (1560), painter, f. 22.9.1560 – GB ▭ Apted/Hannabuss.

Young, *David* (1930), painter, * 1930 (?) – USA ▭ Vollmer VI.

Young, *David William,* architect, f. 1868 – GB ▭ DBA.

Young, *Dennis Leonard,* master draughtsman, interior designer, * 16.7.1917 Marsh Gibbon (Buckinghamshire) – GB ▭ Vollmer VI.

Young, *Donald,* painter, * 1924 – GB ▭ Spalding.

Young, *Dorothy* → **Weir,** *Dorothy*

Young, *Dorothy O.,* painter, sculptor, artisan, * 22.6.1903 or 22.6.1906 St. Louis (Missouri) – USA ▭ Falk.

Young, *E.,* steel engraver, f. 1832 – GB ▭ Lister.

Young, *E. J. F.,* landscape painter, f. 1869, l. 1870 – GB ▭ McEwan.

Young, *Edith A.,* painter, f. 1893 – USA ▭ Hughes.

Young, *Edmund Drummond,* painter, * 1876 Edinburgh, † 1946 – GB ▭ McEwan.

Young, *Eduard* (Münchner Maler IV) → **Young,** *Edward*

Young, *Edward* (Young, Eduard), genre painter, lithographer, * 21.10.1823 Prag, † 12.2.1882 or 12.2.1883 München – D ▭ Münchner Maler IV; ThB XXXVI.

Young, *Edward C.,* watercolourist, master draughtsman, * 1806 Hanover (New Jersey), † 4.9.1856 Boston – USA ▭ Brewington.

Young, *Eleanor R.,* painter, master draughtsman, * 24.4.1908 Red Bluff (California) – USA ▭ Falk; Hughes.

Young, *Eliza* → **Waugh,** *Eliza*

Young, *Eliza Middelton* (Falk) → **Young,** *Eliza Middelton Coxe*

Young, *Eliza Middelton Coxe* (Young, Eliza Middelton), painter, * 7.11.1875 Philadelphia (Pennsylvania), l. before 1947 – USA ▭ Falk; ThB XXXVI.

Young, *Elizabeth McAllister,* painter, f. 1968 – GB ▭ McEwan.

Young, *Ellsworth,* painter, * 8.7.1866, l. 1940 – USA ▭ Falk.

Young, *Elmer E.,* painter, f. 1947 – USA ▭ Falk.

Young, *Emmeline,* figure painter, landscape painter, f. 1874, l. 1890 – GB ▭ Johnson II; Turnbull; Wood.

Young, *Eric H.,* painter, f. 1974 – GB ▭ McEwan.

Young, *Ernest Alexander,* architect, * 1865, † 1956 – GB ▭ DBA.

Young, *Esther Christensen,* illustrator, master draughtsman, artisan, * Milwaukee (Wisconsin), f. 1924 – USA ▭ Falk.

Young, *Eunice E.,* painter, f. 1901 – USA ▭ Hughes.

Young, *Eva H.,* miniature painter, f. 1919 – USA ▭ Falk.

Young, *Evelyn,* figure painter, f. 1967 – GB ▭ McEwan.

Young, *F. Clifford,* painter, illustrator, * 27.12.1905 New Waterford (Ohio) – USA ▭ Falk.

Young, *Florence* (Falk) → **Young,** *Florence Upson*

Young, *Florence Upson* (Young, Florence), painter, etcher, * 6.11.1872 Fort Dodge (Iowa), l. 1962 – USA ▭ Falk; Hughes.

Young, *Frances,* genre painter, f. 1855, l. 1874 – GB ▭ Johnson II; McEwan; Wood.

Young, *Frances Price,* painter, * 3.10.1901 Winterset (Iowa) – USA ▭ Falk.

Young, *Frank Herman,* designer, * 11.12.1888 Nebraska City (Nebraska), l. 1947 – USA ▭ Falk.

Young, *G. H. R.,* portrait sculptor, * 1826 Berwick-upon-Tweed, † 4.1.1865 – GB ▭ ThB XXXVI.

Young, *Gabriel,* painter, f. 1965 – GB ▭ McEwan.

Young, *George* (1732), master draughtsman, * 1732 Dorset, † 1810 England – CDN ▭ Harper.

Young, *George* (1861), painter, f. 1861 – GB ▭ Wood.

Young, *George A.,* portrait painter, f. 1885, l. 1889 – USA ▭ Hughes.

Young, *George Adam,* architect, f. 1827, l. 1872 – GB ▭ DBA.

Young, *George Penrose Kennedy,* architect, * 1858, † before 15.12.1933 – GB ▭ DBA; McEwan.

Young, *Gertrude E.,* landscape painter, f. 1910 – GB ▭ McEwan.

Young, *Gladys G.,* painter, graphic artist, * 1889 or 11.6.1897 Vevey (Vaud), l. 1947 – USA, CH ▭ Falk.

Young, *Godfrey,* painter, f. 1872, l. 1885 – GB ▭ Wood.

Young, *Grace* (Young, Grace S.), ceramist, batik artist, painter, * 29.5.1874 or 29.5.1875 Brooklyn (New York), l. 1940 – USA ▭ Falk; ThB XXXVI.

Young, *Grace S.* (Falk) → **Young,** *Grace*

Young, *Gustav,* artist, f. 1812 – USA ▭ Groce/Wallace.

Young, *H.* (1832), painter, f. 1832 – GB ▭ Johnson II.

Young, *H. H.,* painter, f. 1885 – GB ▭ Wood.

Young, *H. H.* (Mrs.) → **Graham-Yooll,** *Katrine*

Young, *H. M.,* artisan, f. 1928 – USA ▭ Hughes.

Young, *Harry,* designer, f. 1965 – GB ▭ McEwan.

Young, *Harry Anthony de* (Vollmer V) → **DeYoung,** *Harry Anthony*

Young, *Harvey* (Young, Harvey B.), landscape painter, * 1840 Post Mills (Vermont), † 14.5.1901 Colorado Springs – USA ▭ EAAm III; Falk; Groce/Wallace; ThB XXXVI.

Young, *Harvey B.* (EAAm III; Falk; Groce/Wallace) → **Young,** *Harvey*

Young, *Harvey Otis,* landscape painter, * 1840 Lyndon (Vermont) or Post Mills (Vermont), † 14.5.1901 Colorado Springs (Colorado) – USA ▭ Hughes; Samuels.

Young, *Helen,* painter, * 26.3.1888 South Otselic (New York), l. 1940 – USA ▭ Falk.

Young, *Henry,* clockmaker, f. 1672 – GB ▭ ThB XXXVI.

Young, *Henry* (1896), figure painter, landscape painter, f. 1896, l. 1900 – GB ▭ McEwan.

Young, *Henry William,* architect, f. 1884, l. 1896 – GB, NZ ▭ DBA.

Young, *Inigo* → **Young,** *John* (1755)

Young, *Isaiah B.,* architect, f. 1850, l. 1870 – USA ▭ Tatman/Moss.

Young, *J.* → **Young,** *Jack*

Young, *J.* (1527), miniature painter, f. before 1527 (?) – GB ▭ Foskett.

Young, *J.* (1788), sculptor, f. 1788 – GB ▭ Gunnis.

Young, *J.* (1814), sculptor, f. 1814, l. 1832 – GB ▭ Gunnis.

Young, *J.* (1851), painter, f. 1851, l. 1852 – GB ▭ Wood.

Young, *J.* (?), master draughtsman, f. 1501 – GB ▭ Grant.

Young, *J. Crawford,* painter, f. 1825, l. 1836 – GB, CDN ▭ Harper.

Young, *J. H. A.,* engraver, * about 1830 Preußen, l. 1860 – USA ▭ Groce/Wallace.

Young, *J. Ian,* painter, f. 1978 – GB ▭ McEwan.

Young, *J. J.* (Brewington) → **Young,** *John J.*

Young, *J. T.,* painter, * 1790, † 1822 – GB ▭ Grant; Mallalieu.

Young, *Jack,* bird painter, porcelain painter, flower painter, f. about 1910 – GB ▭ Neuwirth II.

Young, *James* → **Young,** *John* (1755)

Young, *James* (1701) (Young, James), silversmith, f. 1701 – USA ▭ ThB XXXVI.

Young, *James* (1884), artist, f. 1884, l. 1885 – CDN ▭ Harper.

Young, *James A.,* sculptor, f. 1918 – GB ▭ McEwan.

Young, *James B.,* painter, f. 1874 – GB ▭ McEwan.

Young, *James H.,* engraver, f. 1817, l. 1866 – USA ▭ Groce/Wallace.

Young, *James Harvey,* portrait painter, * 14.6.1830 Salem (Massachusetts), † 1918 Brookline (Massachusetts) – USA ▭ EAAm III; Falk; Groce/Wallace; ThB XXXVI.

Young, *Janet B. B.,* miniature painter, f. 1914 – GB ▭ McEwan.

Young, *Janet Todd,* painter, f. 1938 – USA, I ▭ Hughes.

Young, *Jean,* book illustrator, bird painter, * 1914 Hampstead (London) – GB ▭ Bradshaw 1947/1962; Lewis.

Young, *John,* architect, stonemason (?), f. 1635, † 1695 – GB ▭ Gunnis.

Young, *John* (1755), copper engraver, etcher, mezzotinter, * 1755, † 7.3.1825 London – GB ▭ Lister; ThB XXXVI.

Young, *John (1767),* architect, f. 1767, † 26.7.1801 – GB ▢ Colvin.

Young, *John (1797)* (Young, John (1798)), architect, * 1797 or 1798 or about 1798 Suffolk, † 23.3.1877 London – GB ▢ Brown/Haward/Kindred; Colvin; DBA.

Young, *John (1829),* architect, * 1829, † 11.1.1892 Bush Hill Park (Enfield) – GB ▢ DBA.

Young, *John (1830),* architect, * 22.4.1830, † 15.5.1910 Brentwood (Essex) – GB ▢ DBA.

Young, *John (1859),* landscape painter, f. 1859, l. 1860 – GB ▢ McEwan.

Young, *John (1868),* landscape architect, f. 1868, l. 1894 – GB ▢ DBA.

Young, *John (1893),* painter, f. 1893, l. 1907 – GB ▢ McEwan.

Young, *John (1909),* wood engraver, painter, * 3.1909 – USA ▢ Falk.

Young, *John C.,* painter, f. 1930 – USA ▢ Hughes.

Young, *John H.,* designer, * 1858 Grand Rapids (Michigan), † 4.1.1944 – USA ▢ Falk.

Young, *John J.* (Young, J. J.), topographical draughtsman, master draughtsman, painter, engraver, * 1830, † 13.10.1879 Washington (District of Columbia) – USA ▢ Brewington; EAAm III; Groce/Wallace; Hughes; Samuels.

Young, *John L.,* lithographer, * about 1821 Maryland, l. 1850 – USA ▢ Groce/Wallace.

Young, *John R. P.,* landscape painter, f. 1875, l. 1879 – GB ▢ McEwan.

Young, *John T.,* landscape painter, * about 1814, † 7.9.1842 Rochester (New York) – USA ▢ EAAm III; Groce/Wallace.

Young, *John William,* painter, f. 1877, l. 1884 – GB ▢ McEwan.

Young, *John & Son* → **Young,** *John* (1797)

Young, *Joseph,* fresco painter, glass painter, mosaicist, * 27.11.1919 Pittsburgh (Pennsylvania) – USA ▢ Vollmer VI.

Young, *Joseph H.,* architect, * 1879, † 1929 – USA ▢ Tatman/Moss.

Young, *Joyce McLellan,* landscape painter, f. 1884, l. 1886 – GB ▢ McEwan.

Young, *Julian,* architect, f. 1868, l. 1883 – GB ▢ DBA.

Young, *Kathleen,* sculptor, f. before 1912, l. before 1961 – GB ▢ Vollmer V.

Young, *Kathryn I.,* artisan, * 25.10.1902 Babylon (New York) – USA ▢ Falk.

Young, *Keith Downes,* architect, * 1848, † 1929 – GB ▢ DBA; Gray.

Young, *Keith O. B.,* landscape painter, still-life painter, f. 1887, l. 1892 – GB ▢ McEwan.

Young, *Kenneth,* painter, * 1933 Louisville (Kentucky) – USA ▢ Dickason Cederholm.

Young, *L. deWolf,* painter, f. 1932 – USA ▢ Hughes.

Young, *Lamont,* architect, designer, * 12.3.1851 Neapel, † 1929 Neapel – I ▢ DA XXXIII.

Young, *Lilian,* genre painter, f. 1884, l. 1890 – GB ▢ Johnson II; Wood.

Young, *Louis C.,* stage set painter, * 1864 Grand Rapids (Michigan), † 31.7.1915 Pelham (New York) – USA ▢ Falk.

Young, *Lyman,* portrait painter, f. 1940 – USA ▢ Hughes.

Young, *M. (Mistress),* master draughtsman, f. 1868 – CDN ▢ Harper.

Young, *M. J.,* painter, f. 1888, l. 1892 – GB ▢ Johnson II; Wood.

Young, *Mabel,* landscape painter, * 18.8.1889 Ryde (Isle of Wight), † 8.2.1974 – IRL ▢ Snoddy.

Young, *Maggie F.,* fruit painter, f. 1889, l. 1890 – GB ▢ Johnson II; Wood.

Young, *Mahonri* (ThB XXXVI) → **Young,** *Mahonri Mackintosh*

Young, *Mahonri* (Mistress) → **Weir,** *Dorothy*

Young, *Mahonri Mackintosh* (Young, Mahonri), painter, sculptor, etcher, * 9.8.1877 Salt Lake City (Utah), † 2.11.1957 Norwalk (Connecticut) – USA ▢ EAAm III; Falk; Samuels; ThB XXXVI; Vollmer V.

Young, *Margaret H. K.,* painter, f. 1888 – GB ▢ McEwan.

Young, *Mary Louise,* painter, * St. Louis, f. 1925 – USA ▢ Falk.

Young, *Mary-Rose,* flower painter, f. 1889, l. 1890 – GB ▢ McEwan.

Young, *Mattie,* painter, * 1876 Hillier (Ontario), l. before 1947 – CDN ▢ Falk; ThB XXXVI.

Young, *Michael (1936),* painter, master draughtsman, * 1936 Neuseeland – P ▢ Tannock.

Young, *Michael (1945),* sculptor, * 1945 Ballarat – AUS ▢ Robb/Smith.

Young, *Milton,* painter, sculptor, * 1935 Houston (Texas) – USA ▢ Dickason Cederholm.

Young, *Monte,* painter, f. 1926 – USA ▢ Hughes.

Young, *Murat Bernard* → **Young,** *Chick*

Young, *Myrtle M.* (Falk) → **Hobart,** *Myrtle Mary Young*

Young, *N. M.,* painter, f. 1919 – USA ▢ Falk.

Young, *Nicholas,* mason, sculptor, f. 1676, l. 1682 – GB ▢ ThB XXXVI.

Young, *Nicolas (1663),* architect, stonemason (?), f. 1663, l. 1686 – GB ▢ Gunnis.

Young, *Nicolas (1832),* wood sculptor, * 21.8.1832 Myrarp (Matteröds socken), † 31.5.1901 Lima – S ▢ SvKL V.

Young, *Norman,* artist, f. 1942 – GB ▢ McEwan.

Young, *O. A.,* painter, f. 1890 – GB ▢ Wood.

Young, *Oscar van* (Vollmer V) → **VanYoung,** *Oscar*

Young, *Paul,* painter, * 1937 Toronto (Ontario) – CDN ▢ Ontario artists.

Young, *Pearl Bray,* painter, f. 1932 – USA ▢ Hughes.

Young, *Peter,* painter, * 2.1.1940 Pittsburgh (Pennsylvania) – USA ▢ ContempArtists.

Young, *Philip,* artist, f. 1836 – USA ▢ Groce/Wallace.

Young, *Phineas Howe,* landscape painter, portrait painter, * Florence (Nebraska), † 1868 Salt Lake City (Utah) – USA ▢ Samuels.

Young, *R. (1830),* steel engraver, f. 1830 – GB ▢ Lister.

Young, *R. (1845)* (Young, R.), engraver, f. about 1845 – ZA ▢ Gordon-Brown.

Young, *R. H.,* painter, f. 1885 – GB ▢ Johnson II; Wood.

Young, *Rachel B.,* miniature painter, f. 1910 – GB ▢ Foskett; McEwan.

Young, *Rebeka Mary,* painter, f. 1977 – GB ▢ McEwan.

Young, *Richard Carr,* painter, illustrator, artisan, * Chicago (Illinois), f. 1925 – USA ▢ Falk.

Young, *Robert (1801),* etcher, copper engraver, f. 1801, l. 1855 – GB ▢ Lister.

Young, *Robert (1822)* (Young & Mackenzie; Young, Robert), architect, * 22.2.1822 Belfast (Antrim), † 21.1.1917 Belfast (Antrim) – GB ▢ DA XXXIII; DBA.

Young, *Robert (1878),* painter, f. 1878, l. 1898 – GB ▢ McEwan.

Young, *Robert Austin,* architect, f. 1884, l. 1896 – GB, NZ ▢ DBA.

Young, *Robert Clouston,* lithographer, watercolourist, * 1860 Glasgow (Strathclyde), † 1929 Glasgow (Strathclyde) – GB ▢ Mallalieu; McEwan; Wood.

Young, *Robert J.,* painter, * 8.8.1938 Vancouver (British Columbia) – CDN, GB ▢ ContempArtists.

Young, *Robert M.,* architect, † before 27.11.1925 – GB ▢ DBA.

Young, *Robert Magill,* architect, * 1851, † 1917 – GB ▢ DBA.

Young, *Roger,* painter, wood carver, potter, * 15.7.1931 Hove (Sussex) – GB ▢ Vollmer VI.

Young, *Rose,* painter, f. 1915 – USA ▢ Falk.

Young, *Rosemary,* figure sculptor, * about 1930, l. before 1961 – GB ▢ Vollmer V.

Young, *Shirelle,* portrait painter, f. 1987 – GB ▢ McEwan.

Young, *Sibyl,* figure painter, portrait painter, watercolourist, * 8.11.1901 Gillingham (Kent) – GB ▢ ThB XXXVI; Vollmer V.

Young, *Sidney,* architect, * 1843, l. 1902 – GB ▢ DBA.

Young, *Stanley S.,* painter, f. 1890, l. 1904 – GB ▢ Wood.

Young, *Stephen,* artist, f. 1887 – GB ▢ McEwan.

Young, *Susanne B.,* painter, decorator, * 28.12.1891 New York, l. 1940 – USA ▢ Falk.

Young, *T.,* landscape painter, f. 1788 – GB ▢ Grant.

Young, *Thomas (1817),* portrait painter, miniature painter, f. 1817, l. 1840 – USA ▢ Groce/Wallace.

Young, *Thomas (1835),* painter, designer, architect, * England, l. 1860 Toronto (Ontario) – CDN ▢ Harper.

Young, *Thomas (1856),* landscape painter, f. 1856, l. 1861 – GB ▢ McEwan.

Young, *Thomas (1865),* painter of interiors, f. 1865, l. 1904 – GB ▢ McEwan.

Young, *Thomas (1924),* painter, * 1924 – USA ▢ Vollmer VI.

Young, *Thomas A.,* landscape painter, * 1837 London, † 14.11.1913 Flatbush (New York) or Brooklyn (New York) – USA, GB ▢ EAAm III; Falk; ThB XXXVI.

Young, *Thomas Crane,* architect, * 28.2.1858 Sheboygan (Wisconsin), † 1934 – USA ▢ EAAm III; ThB XXXVI.

Young, *Thomas P. W.,* painter, graphic artist, f. 1919 – GB ▢ McEwan.

Young, *Tobias* (Young, Tobias P.), painter of stage scenery, landscape painter, stage set designer, f. about 1815, † 1.12.1824 – GB ▢ Grant; Mallalieu; ThB XXXVI.

Young, *Tobias P.* (Grant; Mallalieu) → **Young,** *Tobias*

Young, *Tommy,* painter, sculptor, f. 1970 – USA ▢ Dickason Cederholm.

Young, *Vivian Edward,* architect,
* 31.12.1866, † 12.1.1956 – GB
□ DBA.

Young, *W.,* architect, f. 1868 – GB
□ DBA.

Young, *W. (1874),* painter, f. 1874 – GB
□ Johnson II.

Young, *Walter Guy,* architect, * 1880,
† before 30.8.1940 – GB □ DBA.

Young, *Walter N.,* painter, designer,
* 20.2.1906 Brooklyn (New York) –
USA □ Falk.

Young, *Wilhelmina M.,* painter, f. 1943
– GB □ McEwan.

Young, *William (1701),* stone polisher,
f. 1701 – USA □ EAAm III.

Young, *William (1731),* sculptor,
f. 23.4.1731 – GB □ Gunnis.

Young, *William (1828),* painter, f. 1828
– GB □ Johnson II.

Young, *William (1843)* (Young,
William), architect, * 1843 Paisley
(Strathclyde), † before 9.11.1900 or
1.11.1900 Putney (London) – GB
□ Brown/Haward/Kindred; DA XXXIII;
DBA; Dixon/Muthesius; Gray.

Young, *William (1845),* landscape painter,
* 1845, † 1916 – GB □ McEwan.

Young, *William (1852),* architect, * 1852
or 1853, † before 30.10.1914 – GB
□ DBA.

Young, *William (1869),* landscape painter,
f. 1869, l. 1890 – GB □ McEwan.

Young, *William (1877),* architect, † 1877
– GB □ DBA.

Young, *William (1883),* architect, f. 1883,
l. 1900 – GB □ McEwan.

Young, *William (1911)* (Young,
William), architect, f. 1911 – USA
□ Tatman/Moss.

Young, *William A.,* architect, f. 1911
– USA □ Tatman/Moss.

Young, *William Blamire* → **Young,**
Blamire

Young, *William Crawford,* illustrator,
* 26.3.1886 Cannonsburg (Michigan),
l. 1940 – USA □ Falk.

Young, *William Drummond (1855)* (Young,
William Drummond), painter, * 1855
Glasgow (Strathclyde), † 1924 – GB
□ McEwan.

Young, *William Drummond (1898),*
landscape painter, f. 1898, l. 1903 –
GB □ McEwan.

Young, *William Frowde,* architect, † before
4.4.1924 – GB □ DBA.

Young, *William McLellan,* painter, f. 1912
– GB □ McEwan.

Young, *William Norman,* painter, f. 1951
– GB □ McEwan.

Young, *William Weston,* porcelain painter,
etcher, f. 1797, l. 1835 – GB □ Houfe;
Lister; ThB XXXVI.

Young, *Witherden,* architect, f. before 1860
– GB □ Brown/Haward/Kindred.

Young, *Zhixing Gerald,* painter, f. 1965
– RC □ ArchAKL.

Young of Ewell, *J.* → **Young,** *J.* (1814)

Young-Hunter, *Eva Hartfield,* painter,
f. 1924 – USA □ Falk.

Young-Hunter, *John* (Hunter, John Young;
Hunter, J. Young (1874)), figure painter,
* 29.10.1874 Glasgow (Strathclyde),
† 9.8.1955 Taos (New Mexico) –
GB, USA □ Bradshaw 1911/1930;
EAAm III; Falk; Houfe; McEwan;
Samuels; ThB XVIII; Vollmer V;
Windsor; Wood.

Young-Hunter, *Mary,* portrait painter,
* about 1872 Napier (New Zealand),
† 8.9.1947 Carmel (California) – USA,
NZ □ Hughes.

Young Lawrence → **Andrews,** *James*
(1801)

Young & Mackenzie (DA XXXIII) →
Mackenzie, *John*

Young & Mackenzie (DBA) → **Young,**
Robert (1822)

Young Ones (DA XXXIII) → **Engström,**
Leander (1886)

Young Ones (DA XXXIII) → **Grünewald,**
Isaac

Young Ones (DA XXXIII) → **Hald,**
Edward

Young Ones (DA XXXIII) → **Nerman,**
Einar

Young Ones (DA XXXIII) → **Ryd,** *Carl*

Young Ones (DA XXXIII) → **Simonsson,**
Birger

Younge, *John,* silversmith, f. 1779 – GB
□ ThB XXXVI.

Younge, *John C.,* landscape painter,
f. 1862, l. 1863 – GB □ McEwan.

Younger, *Elspeth,* embroiderer, f. 1964
– GB □ McEwan.

Younger, *George Robert* (Mistress) →
Porteous, *Piercy Evelyn Frances*

Younger, *Jane,* painter, * 1863 Glasgow
(Strathclyde), † 1955 – GB □ McEwan.

Youngerman, *Reyna Ullmann,* painter,
* 26.6.1902 New Haven (Connecticut)
– USA □ Falk.

Youngermann, *Jack,* painter, * 25.3.1925
or 25.3.1926 or 1927 Louisville
(Kentucky) – USA □ ContempArtists;
EAAm III; Vollmer V.

Younglove, *Elbridge G.,* artist, f. 1856,
l. 1859 – USA □ Groce/Wallace.

Younglove, *Mary Golden,* miniature
painter, artisan, * Chicago (Illinois),
f. 1915 – USA □ Falk.

Younglove, *Ruth Ann,* painter, artisan,
* 14.2.1909 Chicago (Illinois) – USA
□ Falk; Hughes.

Youngman, *Annie M.* (Youngman, Annie
Mary), flower painter, still-life painter,
genre painter, * 1859 or 1860 Saffron
Walden, † 11.1.1919 London – GB
□ Johnson II; Mallalieu; ThB XXXVI;
Wood.

Youngman, *Annie Mary* (Mallalieu; Wood)
→ **Youngman,** *Annie M.*

Youngman, *Charles,* portrait painter,
* 1800 Yorkshire, l. about 1954 – ZA
□ Gordon-Brown.

Youngman, *Harold* (Youngman, Harold
James), sculptor, * 17.10.1886 Bradford
& Bradford (Yorkshire), l. before 1961
– GB □ ThB XXXVI; Vollmer V.

Youngman, *Harold James* (ThB XXXVI)
→ **Youngman,** *Harold*

Youngman, *John Mallows,* landscape
painter, etcher, * 1817, † 19.1.1899
London – GB □ Grant; Lister;
Mallalieu; ThB XXXVI; Wood.

Youngman, *Nan,* painter, * 28.6.1906
Maidstone (Kent) – GB □ Spalding;
Vollmer VI; Windsor.

Youngman, *William* (EAAm III) →
Youngman, *William Robert*

Youngman, *William Robert* (Youngman,
William), metal sculptor, * 1927
Murphysboro (Illinois) – USA
□ EAAm III; Vollmer VI.

Youngs, *Laurence* (Johnson II; Wood) →
Youngs, *Lawrence*

Youngs, *Lawrence* (Youngs, Laurence),
painter, architect, f. 1880, l. 1905 – GB
□ DBA; Johnson II; Wood.

Youngs, *M. B.,* painter, f. 1924 – USA
□ Falk.

Youngson, *Mary,* fruit painter, still-life
painter, f. 1896 – GB □ McEwan.

Youngson, *William Coutts,* landscape
painter, f. 1933 – GB □ McEwan.

Younkin, *William LeFevre,* painter,
architect, * 20.11.1885 Iowa City (Iowa),
l. 1940 – USA □ Falk.

Youqua, watercolourist, f. 1840, l. 1870
– RC □ Brewington.

Yourevitch, *Serge* (Edouard-Joseph III) →
Youriévitch, *Serge*

Youriévitch, *Serge* (Yourevitch, Serge;
Jurevič, Sergej), sculptor, * 1880
or 1889 Paris, l. before 1961 – F,
RUS, USA □ Edouard-Joseph III;
Severjuchin/Lejkind; ThB XXXVI;
Vollmer V.

Youriévitch, *Ssergej* → **Youriévitch,** *Serge*

Yourtee York → **Hopkins,** *Livingston*

Youse, *Margaret,* painter, f. 1884, l. 1894
– USA □ Hughes.

Youssef-Süsstrunk, *Judith Jamila,* painter,
collagist, * 9.2.1930 Stäfa – CH
□ KVS; LZSK.

Yout, poster painter, sculptor, poster artist,
* Tunis, f. 1973 – F □ Alauzen.

Sœur Youville → **L'Espérance,** *Marie-*
Cécile-Christine Talon

Yovanovich, *Vida,* photographer, f. 1901
– MEX □ ArchAKL.

Yovits, *Esther* (Falk) → **Rosen,** *Esther*
Yovits

Yow, *Rose Law,* painter, f. 1924 – USA
□ Falk.

Yoxall, *William,* architect, f. 1731, † 1770
– GB □ Colvin.

Yōyūsai, gilt lacquer artist, * 1772 Edo,
† 21.1.1845 or 22.1.1845 Edo – J
□ Roberts; ThB XXXVI.

Yōyūsai, *Hara* → **Yōyūsai**

Yōzan → **Soshoku**

Yōzan (1690), painter, f. about 1690 – J
□ Roberts.

Yōzan (1776), painter, * 1776 (?), † 1846
– J □ Roberts.

Yōzō → **Kōkei** (1769)

Ypatos, *Ioannis,* painter of saints,
* Peleponissos, f. 1601, l. 1682 – GR
□ Lydakis IV.

Yperen, *Conraet Claesz. van,* copper
engraver, f. 1584 – NL □ ThB XXXVI.

Yperen, *G. W. van* (Mak van Waay) →
IJperen, *Gerrit Willem van*

Yperen, *Gerrit van* → **IJperen,** *Gerrit*
Willem van

Yperen, *Gerrit Willem van* (ThB XXXVI;
Vollmer V; Waller) → **IJperen,** *Gerrit*
Willem van

Yperen, *Urbanus van,* painter, f. 1656
– B, NL □ ThB XXXVI.

Yperman, *Louis* (Edouard-Joseph III) →
Yperman, *Louis Joseph*

Yperman, *Louis Joseph* (Yperman,
Louis), painter, architect, * 7.2.1856
Brügge, l. before 1947 – F, B
□ Edouard-Joseph III; ThB XXXVI.

Ypert, *Herman,* porcelain painter, porcelain
artist, f. 1730 – S □ SvKL V.

Ypes, *P.,* painter, f. 1717 – NL
□ ThB XXXVI.

Yphantis, *George* (Falk) → **Yphantis,**
George Andrews

Yphantis, *George Andrews* (Yphantis,
George), painter, illustrator, * 17.8.1899
Kotyora, l. 1962 – USA, TR □ Falk;
Hughes.

Yppen, *Grete,* painter, graphic artist, designer, * 11.10.1917 Wien – A ▭ Fuchs Maler 20.Jh. IV; Vollmer V.

Ypres, *Jean d'* (Pamplona V) → **Jean d'Ypres**

Ypres, *Laurent d',* sculptor, f. 1457, l. 1458 – F ▭ Beaulieu/Beyer.

Ypres, *Nicolas d'* → **Dipre,** *Nicolas*

Ypres, *Nicolas d'* (Colin d'Amiens), painter, f. 1481(?) – F ▭ ThB VII.

Ypser, *Paul,* sculptor, * München, f. 1494, † 1524 or 1525 or 1533(?) Nördlingen – D ▭ ThB XXXVI.

Yranzo, *Feliciano,* engraver, * 1781 – E ▭ Páez Rios III.

Yraola, *Ignacio de* (Blas) → **Yraola,** *Ignacio*

Yraola, *Ignacio* (Yraola, Ignacio de), painter, * 1928 Barcelona, † 1987 Madrid – E ▭ Blas; Calvo Serraller.

Yrarrázaval, *Ricardo,* painter, * 1931 Santiago de Chile – RCH ▭ DA XXXIII; EAAm III.

Yrazu, *Joan* → **Irazu,** *Juan de*

Yrgen, *Leida,* glass artist, painter, * 25.12.1925 Halliste – EW ▭ WWCGA.

Yriarte, *Charles,* architectural painter, watercolourist, * 5.12.1832 Paris, † 8.4.1898 Paris – F, GB ▭ Houfe; ThB XXXVI.

Yriarte, *Valerio de* → **Iriarte,** *Valerio de*

Yrigoien, *Emmanuel Josef d'* → **Herigoyen,** *Emmanuel Josef von*

Yrizarri, *Marcos,* graphic artist, * 1936 Mayagüez, † 1995 San Juan – E ▭ Páez Rios III.

Yrjan Olofson → **Urian Olofson**

Yrjölä, *Yrjö* (Yrjölä, Yrjö Heikki), figure painter, landscape painter, * 6.2.1895 Kuusankoski or Iitti (Kuusankoski), † 17.5.1968 Hämeenlinna – SF ▭ Koroma; Kuvataiteilijat; Nordström; Paischeff; Vollmer V.

Yrjölä, *Yrjö Heikki* (Koroma; Kuvataiteilijat; Paischeff) → **Yrjölä,** *Yrjö*

Yrondeau, *Pierre,* mason, f. 27.8.1535 – F ▭ Roudié.

Yrondi, *Edouard,* painter, * 6.5.1863 Paris, l. before 1947 – F ▭ Edouard-Joseph III; ThB XXXVI.

Yrondy, *Charles Gaston,* sculptor, * 16.8.1885 Paris, l. before 1961 – F ▭ Bénézit; Edouard-Joseph III; ThB XXXVI; Vollmer V.

Yrrah → **Lammerfink,** *Harry*

Yrrnkauf, *Ulrich,* cabinetmaker, f. 1685 – D ▭ ThB XXXVI.

Yrurtia, *Rogelio,* sculptor, * 6.12.1879 Buenos Aires, † 4.3.1950 Buenos Aires – RA ▭ DA XXXIII; EAAm III; Edouard-Joseph III; Merlino; ThB XXXVI; Vollmer V.

Ysabeau, painter, f. 1528, l. 1532 – F ▭ Audin/Vial II.

Ysabeau, *Louis Guillaume,* sculptor, * 30.10.1799 Bourges (Cher), l. 1859 – F ▭ Lami 19.Jh. IV; ThB XXXVI.

Ysabède, *Jacques-Denis,* sculptor, f. 18.11.1791 – F ▭ Lami 18.Jh. II.

Ysabiau, sculptor, f. 1330 – F ▭ Beaulieu/Beyer.

Ysac, *Thobie* → **Ysaïe,** *Thobie*

Ysaïe, *Thobie,* painter, f. 1584, l. 1608 – F ▭ Audin/Vial II.

Ysambart, *Ambroise,* goldsmith, f. 1575, l. 1597 – F ▭ ThB XXXVI.

Ysarti, *Antonio,* engraver, f. 1682 – MEX ▭ Páez Rios III.

Ysbre, *Laurent* → **Isbre,** *Laurent*

Ysebaert, *Adriaen* → **Isenbrant,** *Adriaen*

Yselburg, *Peter* → **Isselburg,** *Peter*

Yselin, *Heinrich* (Iselin, Heinrich), wood sculptor, carver, * Ravensburg(?), f. 1477, † 1513 Konstanz – D ▭ DA XVI; ELU IV; ThB XXXVI.

Yselin, *Wolf* → **Iselin,** *Wolf*

Ysellet, *Claude,* carpenter, f. 1574, l. 1581 – F ▭ Audin/Vial II.

Ysellet, *François,* carpenter, f. 1581 – F ▭ Audin/Vial II.

Yselsteijn, *Dirck Jansz. van,* faience painter, f. 1601 – NL ▭ ThB XXXVI.

Ysembart, *Michel,* painter, f. 1650, l. 1662 – F ▭ ThB XXXVI.

Ysenbaert, *Adriaen* → **Isenbrant,** *Adriaen*

Ysenbart, *Hans,* pewter caster, f. 1453, l. 1500 – CH ▭ Bossard.

Ysenbergk, *Niclas* → **Eisenberg,** *Nicolaus*

Ysenbergk, *Nicolaus* → **Eisenberg,** *Nicolaus*

Ysenbrant, *Adriaen* → **Isenbrant,** *Adriaen*

Ysenburg, *C.* (Count), painter, f. 1892 – GB ▭ Johnson II; Wood.

Ysendoorn, *Andries van* → **Isendoorn,** *Andries van* (1662)

Ysendoorn, *Anthoni van* → **Isendoorn,** *Anthoni van* (1625)

Ysendoorn, *Jan van* → **Isendoorn,** *Jan van*

Ysendoorn, *Joan Frederik van* → **Isendoorn,** *Jan van*

Ysendoren, *Jan van* → **Isendoorn,** *Jan van*

Ysendoren, *Joan Frederik van* → **Isendoorn,** *Jan van*

Ysendyck, master draughtsman, f. 1778 – NL ▭ ThB XXXVI.

Ysendyck, *Antoon van* (Van Ysendyck, Antoon), history painter, portrait painter, * 13.1.1801 Antwerpen, † 14.10.1875 Brüssel – B ▭ DPB II; ThB XXXVI.

Ysendyck, *Jules van* (Van Ysendyck, Jules-Jacques), architect, restorer, * 17.10.1836 Paris, † 17.3.1901 Uccle (Brüssel) – B, F ▭ DA XXXI; ThB XXXVI.

Ysendyck, *Léon Jean van* (Van Ysendyck, Léon Jean), portrait painter, genre painter, * 1841 Mons, † 1868 Brüssel-St-Josse-ten-Noode – B ▭ DPB II; ThB XXXVI.

Ysenhut, *Heinrich,* wood sculptor, carver, * Heideck(?), f. 1478, l. 1500 – CH, D ▭ ThB XXXVI.

Ysenhut, *Lienhart,* illuminator, * Heideck, f. 1464, l. 1507 – CH, D ▭ ThB XXXVI.

Ysenschlegel, *Johann Ludwig,* goldsmith, f. 1619, l. 1625 – CH ▭ ThB XXXVI.

Yserinck, *Dierick* → **Eyzere,** *Dierick*

Yserman → **Moens,** *Jacques* (1449)

Ysermans, *François* → **Iserman,** *François*

Ysermans, *Gasper* → **Eysermans,** *Gasper*

Ysern Aliè, *Pere* (Ysern y Alié, Pierre), painter, * 1876 or 1875 Barcelona, † 1946 – E ▭ Edouard-Joseph III; ThB XXXVI.

Ysern y Alié, *Pierre* (Edouard-Joseph III; ThB XXXVI) → **Ysern Aliè,** *Pere*

Ysidoro → **Isidorus**

Ysinna, *Matth. de,* copyist, f. 1465 – D ▭ Bradley III.

Ysla, *S.,* illustrator, f. 1839 – E ▭ Páez Rios III.

Ysnel, *Césaire-André,* architect, * 1865 Rouen, † 1892 – F ▭ Delaire.

Yssarsy, *Simon,* goldsmith, f. 1586 – F ▭ Audin/Vial II.

Yssche, *Willem de,* tapestry weaver, f. 1377 – B, NL ▭ ThB XXXVI.

Yssel, *Ch. van der,* painter, f. 1778 – NL ▭ ThB XXXVI.

Yssel, *Jan,* copper engraver, * Amsterdam, f. 1725 – NL ▭ Waller.

Yßelburg, *Peter* → **Isselburg,** *Peter*

Ysseldijk, *Cees* → **IJsseldijk,** *Cornelis Egbertus van*

Ysseldijk, *Cornelis van* (ThB XXXVI) → **IJsseldijk,** *Cornelis Egbertus van*

Ysseldijk, *Cornelis Egbertus van* (Waller) → **IJsseldijk,** *Cornelis Egbertus van*

Ysselstein, *Adrianus van* → **Ysselstein,** *Adrianus*

Ysselstein, *Adrianus* (Ysselsteyn, A.), bird painter, * before 1630, † 9.12.1684 Utrecht – NL ▭ Pavière I; ThB XXXVI.

Ysselsteyn, *A.* (Pavière I) → **Ysselstein,** *Adrianus*

Yssim → **Morny,** *Mathilde de* (Marquise)

Ysunza, *Carlos,* photographer, * 5.9.1955 – MEX ▭ ArchAKL.

Ytasse, *Pierre Émile,* painter, * Paris, f. before 1840, l. 1874 – F ▭ ThB XXXVI.

Ytel, *Philipp,* bookbinder, f. 1517, † 1519 – CH ▭ Brun IV.

Yteret, *Guillaume,* scribe, f. 1483 – F ▭ Brune.

Yteret, *Jeannin,* scribe, f. 1483 – F ▭ Brune.

Ythjall, *Terje,* painter, graphic artist, * 25.12.1943 Larvik – N ▭ NKL IV.

Ytredal, *Cálina,* painter, * 6.9.1955 Bukarest – N ▭ NKL IV.

Ytredal, *Jostein* → **Ytredal,** *Magne Jostein*

Ytredal, *Magne Jostein,* painter, sculptor, graphic artist, * 11.2.1943 Ålesund – N ▭ NKL IV.

Ytteborg, *Christian Fredrik,* landscape painter, * 9.5.1833 Kristiania, † 15.8.1865 Kristiania – N ▭ ThB XXXVI.

Yttel, *Philipp* → **Ytel,** *Philipp*

Ytterdal, *Ole T.,* painter, * 6.9.1890 Ytterdal (Ålesund) or Eidsdal (Sunnmøre), † 10.11.1971 Eidsdal (Sunnmøre) – N ▭ NKL IV; ThB XXXVI.

Yttraeus, goldsmith, f. 1788, l. 1797 – S ▭ ThB XXXVI.

Yturralde, *José Maria,* painter, * 1942 Cuenca – E ▭ Blas; Calvo Serraller.

Yu → **Nankai** (1677)

Yû → **Sūkoku** (1730)

Yu, *Changgong,* painter, f. 1955 – RC ▭ ArchAKL.

Yu, *Chengyao* (1898), painter, * 1898, † 1993 – RC ▭ ArchAKL.

Yu, *Chengyao* (1919), painter, * 1919, † 1975 – RC ▭ ArchAKL.

Yu, *Fei'an* (Yü Fee-an), painter, * 1888 or 3.1889 Beijing, † 1959 – RC ▭ Vollmer V.

Yu, *Hai,* painter, f. 1932 – RC ▭ ArchAKL.

Yu, *Ji* (Yü Chi), painter, * 1738 or 1744 Hangzhou, † 1823 – RC ▭ ThB XXXVI.

Yu, *Jianhua* (Yü Djiän-hwa), painter, * 1894 Ji'nan, l. before 1961 – RC ▭ Vollmer V.

Yu, *Jifan,* painter, f. 1926 – RC ▭ ArchAKL.

Yu, *Ming,* painter, * 1884, † 1935 – RC ▭ ArchAKL.

Yu, *Ming-lung*, painter, * 1957 – RC
⊡ ArchAKL.
Yu, *Peng*, painter, * 1955 – RC
⊡ ArchAKL.
Yu, *Shinan*, calligrapher, f. 618 – RC
⊡ ArchAKL.
Yu, *Wei*, painter, * 1915 Tongcheng – RC
⊡ ArchAKL.
Yu, *Youfan*, woodcutter, * 1933 – RC
⊡ ArchAKL.
Yu, *Youren* → **Yü**, *Yu-jen*
Yu, *Youren*, calligrapher, f. 1851 – RC
⊡ ArchAKL.
Yü, *Yu-jen* (Yü Yu-jen), painter, * 1879
Sanyuan (Shanxi), † 1964 Taipei – RC
⊡ DA XXXIII.
Yu, *Yunjie*, painter, * 1917 – RC
⊡ ArchAKL.
Yu, *Zhicai*, painter, * 1915 – RC
⊡ ArchAKL.
Yu, *Zhiding* (Yü Chih-ting), painter,
* 1647 Jiangdu (Jiangsu), l. 1706 – RC
⊡ ThB XXXVI.
Yu-jian, landscape painter, * Wu
(Zhejiang), f. 1365 – RC
⊡ ThB XXXVI.
Yu Suk, figure painter, landscape painter,
genre painter, * 1827 Seoul, † 1873
– DVRK/ROK ⊡ DA XXXIII.
Yu Tŏk-chang, painter, * 1694, † 1774
– DVRK/ROK ⊡ DA XXXIII.
Yü Yu-jen (DA XXXIII) → **Yü**, *Yu-jen*
Yuan → **Chang**, *Dai-chien*
Yüan → **Emosaku**
Yüan → **Etsujin**
Yu'an → **Mokuan**, *Reiën*
Yuan, *Hao*, painter, * 1930 – RC
⊡ ArchAKL.
Yuan, *Jia (1949)* (Yuan, Jia), painter,
f. 1949 – RC ⊡ ArchAKL.
Yuan, *Jia (1963)* (Yuan, Jia), painter,
* 1963 Beijing – RC ⊡ ArchAKL.
Yuan, *Jiang* (Yüan Chiang), landscape
painter, architect, * Jiangdu (Jiangsu),
f. 1702, l. 1756 – RC ⊡ ELU IV;
ThB XXXVI.
Yuan, *Min*, painter, * 1963 – RC
⊡ ArchAKL.
Yuan, *Songnian*, painter, * 1895
Guangzhou – RC ⊡ ArchAKL.
Yuan, *Yao*, painter, f. 1770 – RC
⊡ ArchAKL.
Yuan, *Yunfu*, painter, * 1932 – RC
⊡ ArchAKL.
Yuan, *Yunsheng*, painter, * 1937 – RC
⊡ ArchAKL.
Yuan, *Zuo*, painter, f. 1949 – RC
⊡ ArchAKL.
Yuanzhang → **Wang**, *Mian*
Yuanzhao → **Wang**, *Jian*
Yuasa, *Ichirō* (Yuasa Ichirō), painter,
* 18.12.1868, † 23.2.1931 Tokio – J
⊡ Roberts; Vollmer V.
Yuasa Ichirō (Roberts) → **Yuasa**, *Ichirō*
Yūbi, painter, * Kyōto, f. 1886, † 1946
– J ⊡ Roberts.
Yubundō → **Shunchō**
Yūchiku → **Moronobu**
Yūchiku → **Rinkoku**
Yūchiku, painter, * 1654, † 1728 – J
⊡ Roberts; ThB XIX.
Yūchiku Sōkyō → **Baiitsu**, *Yamamoto
Shinryō*
Yūchikukyu → **Kikaku**
Yucun → **Biàn**, *Sizhong*
Yuda, *Gyokusui* (Yuda Gyokusui), painter,
* 1879, † 1927 – J ⊡ Roberts.
Yuda Gyokusui (Roberts) → **Yuda**,
Gyokusui
Yuda Kazuhei → **Yuda**, *Gyokusui*

Yudin, *Lev Aleksandrovich* (Milner) →
Judin, *Lev Aleksandrovič*
Yuditsky, *Cornelia R.*, painter, designer,
* 21.4.1895, l. 1940 – USA ⊡ Falk.
Yudkin, *Cicely*, painter, f. 1948 – GB
⊡ Spalding.
Yü, *Chih-ting* → **Yu**, *Zhiding*
Yue, *Minjun*, painter, * 1962 – RC
⊡ ArchAKL.
Yü Chi (ThB XXXVI) → **Yu**, *Ji*
Yü-chien, *Mêng* (ThB XXXVI) → **Yujian**,
Meng
Yü Chih-ting (ThB XXXVI) → **Yu**,
Zhiding
Yü Djiän-hwa (Vollmer V) → **Yu**,
Jianhua
Yü Ds'-tsai, painter, * 7.1915 Dshö-djang
– RC ⊡ Vollmer V.
Yü Dsh'-dshön, painter, * 11.1915 Beijing
– RC ⊡ Vollmer V.
Yü Fee-an (Vollmer V) → **Yu**, *Fei'an*
Yü-hu Shan-ch'iao → **Wang**, *Chen*
Yü-shan Yeh-lao → **Yang**, *Jin*
Yüän Ssjau-tschön, painter, * 6.1915
Guidehou – RC ⊡ Vollmer V.
Yüan, *Chiang* → **Yuan**, *Jiang*
Yüan-chang → **Wang**, *Mian*
Yüan-chao → **Wang**, *Jian*
Yüan Chiang (ELU IV; ThB XXXVI) →
Yuan, *Jiang*
Yüan-pao → **Zou**, *Yigui*
Yüeki, painter, f. about 1660 – J
⊡ Roberts; ThB XIX.
Yüeki, *Munenobu*, painter, f. before 1926
– J ⊡ ThB XIX.
Yüeki, *Ujinobu* → **Yüeki**
Yüemon → **Toyokuni** (1769)
Yüen, painter, f. about 1384 – J
⊡ Roberts.
Yün Shou-p'ing (ELU IV; ThB XXXVI)
→ **Yun**, *Shouping*
Yün-tung I-shih (-hsien-kuan) → **Yao**,
Shou
Yūfukudō → **Kimura**, *Koū*
Yūga, painter, * 1824, † 1866 – J
⊡ Roberts.
Yūgaku, painter, * 1762 Ōsaka, † 1833
– J ⊡ Roberts.
Yuge Tōsatsu → **Tōsatsu**
Yūgen → **Morifusa**
Yügen, painter, f. 1286 – J ⊡ Roberts.
Yūgensai → **Tan'yū** (1815)
Yūhaku, painter, f. 1601 – J ⊡ Roberts.
Yuhasz, *Kim* → **Yuhasz**, *Kim Elizabeth*
Yuhasz, *Kim Elizabeth*, etcher,
sculptor, photographer, painter,
* 4.10.1953 Montreal (Quebec) – CDN
⊡ Ontario artists.
Yūhi → **Gako**
Yūhi (Hi), painter, * 1693 or 1713
Nagasaki, † 1772 or 20.1.1773 Anei
– J ⊡ Roberts; ThB XVII.
Yūhibun, painter, f. 1786 – J ⊡ Roberts.
Yūhimei, painter, f. 1786 – J ⊡ Roberts.
Yuhisai → **Kien** (1734)
Yūho (1717), painter, f. 1717 (?),
† 10.10.1762 – J ⊡ Roberts; ThB XIX.
Yūho (1752), painter, * 1752 or 1758,
† 8.3.1820 Edo – J ⊡ Roberts;
ThB XIX.
Yūho, *Umenobu* → **Yūho** (1752)
Yūho, *Yasunobu* → **Yūho** (1717)
Yūhōshi → **Eikai** (1803)
Yuien → **Inzan**
Yuill, *Helen C.*, artist, f. 1931 – GB
⊡ McEwan.
Yūji → **Shunshō** (1726)
Yuji → **Yōfuku**

Yūji, painter, f. 1711, l. 1736 – J
⊡ Roberts.
Yujian, *Meng* (Yü-chien, Mêng), painter,
* Wuxing (Zhejiang), f. 1326, l. 1352
– RC ⊡ ThB XXXVI.
Yujing Daoren → **Biàn**, *Sai*
Yūjō (1440) (Yūjō), enchaser, * 1440,
† 20.6.1512 Kyōto – J ⊡ ThB XXXVI.
Yūjō (1723), painter, * 1723, † 1773 – J
⊡ Roberts.
Yūjō (1789), painter, f. 1789, l. 1804 – J
⊡ Roberts.
Yujo Chisha → **Sessō** (1794)
Yūkaku → **Tameie**
Yūkan Mitsuyasu, mask carver, † 1652
– J ⊡ ThB IX.
Yūkei → **Keisai** (1820)
Yūkeisai → **Yūshō** (1533)
Yūken → **Tomioka**, *Tessai*
Yukes, calligrapher, f. 1760 – CDN ⊡ Harper.
Yūki → **Utamaro** (1753)
Yūki, *Masaaki* (Yūki Masaaki), painter,
* 1834, † 1904 – J ⊡ Roberts.
Yûki, *Sadamatsu* (Vollmer V) → **Yūki**,
Somei
Yūki, *Somei* (Yūki Somei; Yûki,
Sadamatsu), painter, * 10.12.1875 Tokio,
† 24.3.1957 Tokio – J ⊡ Roberts;
Vollmer V.
Yūki Masaaki (Roberts) → **Yūki**,
Masaaki
Yūki Somei (Roberts) → **Yūki**, *Somei*
Yukiari, painter, f. 1345, l. 1367 – J
⊡ Roberts.
Yūkichi, japanner, f. 1804, l. 1829 – J
⊡ Roberts.
Yukihide, painter, f. before 1414, l. 1430
– J ⊡ Roberts; ThB XXXVI.
Yukihide, *Fujiwara* → **Yukihide**
Yukihiro, painter, f. 1406, l. 1434 – J
⊡ Roberts; ThB XXXVI.
Yukihiro, *Fujiwara* → **Yukihiro**
Yukimachi → **Utamaro** (1806)
Yukimaro (1780), woodcutter, illustrator,
f. 1780 – J ⊡ Roberts.
Yukimaro (1797), woodcutter, painter,
* 1797, † 1856 – J ⊡ Roberts.
Yukimatsu, *Inomu* → **Yukimatsu**, *Shunho*
Yukimatsu, *Shunho* (Yukimatsu Shunho),
painter, * 1897, † 1962 – J ⊡ Roberts.
Yukimatsu Shumpo → **Yukimatsu**,
Shunho
Yukimatsu Shunho (Roberts) →
Yukimatsu, *Shunho*
Yukimitsu, painter, f. 1352, l. 1389 – J
⊡ Roberts.
Yukinaga, painter, f. 1319, l. 11.1.1320
– J ⊡ Roberts; ThB XXXVI.
Yukinaga, *Fujiwara* → **Yukinaga**
Yukinobu → **Eishuku**
Yukinobu (1513) (Utanosuke), painter,
* 1513 (?) Kyōto, † 1575 (?) Kyōto – J
⊡ Roberts; ThB XXXIV.
Yukinobu (1643) (Kanō Yukinobu
(1643)), painter, * 1643, † 1682 – J
⊡ DA XVII; Roberts.
Yukinobu (1786), painter, f. 1786,
† 8.2.1834 or after 1836 – J ⊡ Roberts;
ThB XIX.
Yukinobu, *Jōsen*, painter, * 1717,
† 7.10.1770 Edo – J ⊡ ThB XIX.
Yukinosuke → **Genki** (1747)
Yukitada, painter, f. 1363, l. 1379 – J
⊡ Roberts.
Yûko → **Hannya**, *Fukuzo*
Yūkoku, painter, * 1827, † 1898 – J
⊡ Roberts.
Yūkōsai → **Ryūei**
Yūkotei → **Hamano**, *Shōzui*

Yukōtei → **Sūshi**

Yule, *Ainslie*, sculptor, * 1941 North Berwick (Lothian) – GB ▭ McEwan; Spalding.

Yule, *Forbes W.*, portrait painter, f. 1952 – GB ▭ McEwan.

Yule, *Mary A.*, landscape painter, f. 1923 – GB ▭ McEwan.

Yule, *William J.* (Yule, William James), painter, * 1869 Dundee, † 1900 Nordrach-on-Mendip – GB ▭ McEwan; ThB XXXVI.

Yule, *William James* (McEwan) → **Yule**, *William J.*

Yule, *Winifred* (McEwan) → **Hayes**, *Yule*

Yule, *Winifred J.* → **Hayes**, *Yule*

Yulgok → **Yi**

Yull, *Erika*, figure painter, landscape painter, * 10.7.1899 Budapest, l. before 1947 – H ▭ ThB XXXVI.

Yumbulul, *Terry*, painter, * about 1955 Northern Territory, l. 1988 – AUS ▭ Robb/Smith.

Yumeji → **Takehisa**, *Yumeji*

Yūmin → **Terukiyo** (2)

Yumishō, painter, f. 1781, l. 1789 – J ▭ Roberts.

Yun, *Qicang*, painter, * 1932 – RC ▭ ArchAKL.

Yun, *Shouping* (Yun Shouping; Yün Shou-p'ing), painter, * 1633 Wujin (Jiangsu), † 1690 – RC ▭ DA XXXIII; ELU IV; ThB XXXVI.

Yun Beyng Suk, painter, graphic artist, * 1935 Haman – DVRK/ROK ▭ List.

Yun Che-hong, landscape painter, * 1764 P'apyŏng, † after 1840 – DVRK/ROK ▭ DA XXXIII.

Yun Hyong Keun, painter, * 1928 – DVRK/ROK, F ▭ DA XXXIII.

Yun Myŏng-no → **Youn Myeung Ro**

Yun Shouping (DA XXXIII) → **Yun**, *Shouping*

Yun Tŏk-hŭi (DA XXXIII) → **Yun Tŏk-hŭi**

Yun Tŏk-hŭi, painter, * 1685 Haenam, † 1766 – DVRK/ROK ▭ DA XXXIII.

Yun Tu-sŏ, painter, * 20.3.1668 Haenam, † 26.12.1715 – DVRK/ROK ▭ DA XXXIII.

Yunapingu, *Munggurrawuy*, painter, sculptor, * about 1907, † 1978 Yirrkala (Arnhem Land) – AUS ▭ DA XXXIII.

Yunck, *Enrico* (Comanducci V) → **Junck**, *Enrico*

Yundong Yishi (xianguan) → **Yao**, *Shou*

Yung, *Antoine Hubert*, copper engraver, * 1789 Paris, l. 1834 – F ▭ ThB XXXVI.

Yunge, *Ekaterina Fedorovna* (Milner) → **Junge**, *Ekaterina Fedorovna*

Yunge, *G.*, painter, f. 1855 – GB ▭ Wood.

Yunk, *Enrico* → **Junck**, *Enrico*

Yunkers, *Adja*, graphic artist, pastellist, * 15.7.1900 Riga, † 24.12.1983 New York – LV, USA, S ▭ ContempArtists; DA XXXIII; EAAm III; Konstlex.; SvK; SvKL V; Vollmer V.

Yunoki, *Hisata* (Yunoki Hisata), painter, * 22.10.1885, † 1970 – J ▭ Roberts; Vollmer V.

Yunoki Hisata (Roberts) → **Yunoki**, *Hisata*

Yūnosuke → **Kō**

Yunshai → **Weng**; **Tonghe**

Yunshi → **Biàn**, *Wenhuan*

Yunta Benito, *Julián*, painter, f. 1899 – E ▭ Cien años XI.

Yunupingu, *Munggurrawuy*, painter, * about 1907 Northern Territory, † 1979 Northern Territory – AUS ▭ Robb/Smith.

Yunyang, *Daoren* → **Bi**, *Xiankui*

Yunzhuang → **Biàn**, *Sai*

Yuon, *Konstantin Fedorovich* (DA XXXIII; Milner) → **Juon**, *Konstantin Fedorovič*

Yupanqui, *Francisco Tito*, sculptor, f. 1560, l. 1582 – BOL ▭ EAAm III.

Yūrakusai → **Nagahide**

Yūran Dōjin → **Shūseki**

Yur'eva, *Natalya L.* (Milner) → **Jur'eva**, *Natalija L'vovna*

Yurgenson, *Aleksandra Petrovna* (Milner) → **Jurgenson**, *Aleksandra Petrovna*

Yūrin → **Sharaku**

Yūrin, painter, * Nagasaki, † 1811 – J ▭ Roberts.

Yūroshi → **Roshū** (1699)

Yurov, *Grigoriy Vasilievich* (Milner) → **Jurov**, *Grigorij Vasil'evič*

Yus y Colás, *Manuel*, portrait painter, landscape painter, * 1845 Nuévalos (Zaragoza), † 1905 Nuévalos (Zaragoza) – E ▭ Cien años XI; ThB XXXVI.

Yūsai → **Kuniteru** (1846)

Yūsai → **Sōtetsu** (1706)

Yūsai → **Tsukimaro**

Yūsai, painter, * Nagasaki, f. 1801 – J ▭ Roberts.

Yūsan → **Kōun** (1702)

Yūsei → **Kuninobu** (1787)

Yūsei → **Masanobu** (1434)

Yūsei → **Munenobu**

Yūsei → **Terunobu** (1717)

Yūsekitei → **Nanko**

Yūsen → **Kōzan** (1823)

Yūsen → **Tanzan**

Yūsen (1778), painter, * 1778, † 28.4.1815 Edo – J ▭ Roberts; ThB XIX.

Yūsen (1831), painter, † 9.12.1831 – J ▭ Roberts; ThB XIX.

Yūsessai → **Yūsetsu** (1598)

Yūsetsu → **Munenobu**

Yūsetsu (1598) (Yūsetsu), painter, * 1598, † 29.9.1677 Kyōto – J ▭ ELU IV; Roberts; ThB XXXVI.

Yūsetsu (1808), potter, woodcutter, * 1808 Kuwana (Ise), † 1882 – J ▭ Roberts.

Yūsetsu Mitsunobu → **Tambi**

Yushanov, *Aleksei Lukich* (Milner) → **Juschanoff**, *Alexej Lukitsch*

Yūshi, painter, * 1768, † 1846 – J ▭ Roberts.

Yūshichi → **Jakuhō**

Yūshidō → **Shunchō**

Yūshihiro → **Jakuhō**

Yūshō (1533) (Kaihō Yūshō; Yūshō), painter, * 1533 Sakata (Ōmi), † 27.6.1615 Katata (Ōmi) – J ▭ DA XVII; Roberts; ThB XXXVI.

Yūshō (1817), painter, * 1817 Kyōto, † 1868 – J ▭ Roberts.

Yūshō, *Kaihō* → **Yūshō** (1533)

Yūshō, *Kaihoku* → **Yūshō** (1533)

Yūshōan → **Ikkei** (1749)

Yūshōken → **Eikei**

Yūshū → **Kōchō** (1801)

Yūshū, painter, f. 1586 – J ▭ Roberts.

Yūshūsai → **Rantei** (1801/1850)

Yūson, painter, f. about 1248 – J ▭ Roberts.

Yusong → **Ben-Guang**

Yussuff, *Abdul Fatai Adesina* → **Yussuff**, *Sina*

Yussuff, *Sina*, graphic artist, fresco painter, * 12.11.1943 Ijebu-Ode – WAN ▭ Nigerian artists.

Yuste, *Guinersindo*, painter, * Spanien, f. before 1973, l. 1974 – P ▭ Tannock.

Yuste, *Juan Ramón*, photographer, * 31.8.1952 – E ▭ ArchAKL.

Yuste, *Pasqual*, printmaker, f. 1851 – E ▭ Ráfols III.

Yuste Garcia, *Felipe*, painter, f. 1881 – E ▭ Blas.

Yuste Peinado, *Félix*, painter, * 1866 Alcalá de Henares, † 1950 – E ▭ Cien años XI.

Yustitsky, *Valentin Mikhailovich* (Milner) → **Justickij**, *Valentin Michajlovič*

Yusto, *Severo*, marine painter, f. 1867 – E ▭ Cien años XI.

Yûsuf, painter, f. 1609 – IR ▭ ThB XXXVI.

Yûsuf Alī, miniature painter, f. 1598 – IND ▭ ArchAKL.

Yūsui → **Morikuni**

Yūsui Yasuhisa, mask carver, † 1766 – J ▭ ThB IX.

Yūsuke → **Shunshō** (1726)

Yūsuke → **Sukenobu**

Yūsuke → **Utamaro** (1753)

Yūsuke, japanner, f. 1886 – J ▭ Roberts.

Yutarō → **Kyōu**

Yūtei → **Shurei**

Yūtei (1721), painter, * 1721, † 1786 – J ▭ Roberts.

Yūtei (1754), painter, * 1754, † 1793 – J ▭ Roberts.

Yūtei (1756), painter, * 1756 Kyōto, † 1815 – J ▭ Roberts.

Yūtei (1795), painter, * 1795, † 1869 – J ▭ Roberts.

Yūten, painter, * 1637, † 1718 – J ▭ Roberts.

Yutkevich, *Sergei* (Milner) → **Jutkevič**, *Sergej*

Yūtoku → **Yūshō** (1533)

Yūtoku (1680), painter, f. about 1680 – J ▭ Roberts.

Yūtoku (1763), painter, * 1763 Kyōto, † 1841 – J ▭ Roberts.

Yūtoku (1813), painter, * 1813, † 1871 – J ▭ Roberts.

Yūtokusai → **Gyokkei** (1873)

Yutzey, *Marvin Glen*, designer, artisan, * 25.5.1912 Canton (Ohio) – USA ▭ Falk.

Yuyi → **Biàn**, *Zusui*

Yūyū Jizai → **Gyokushu** (1600)

Yuyuken, marine painter, f. about 1773 – J ▭ Brewington.

Yūzan → **Sōtetsu** (1617)

Yūzan, painter, * 1790, † 1849 – J ▭ Roberts.

Yuzbasiyan, *Arto*, painter, * 1948 Istanbul – CDN, TR ▭ Ontario artists.

Yūzen, painter, * Kyōto, † 1758 – J ▭ Roberts.

Yuzō → **Takamori**, *Saigan*

Yva, photographer, * 1900 Berlin, † 1942 – D ▭ Krichbaum.

Yvan, *Antoine*, painter (?), engraver (?), sculptor (?), * 1576 Rians, † 1653 Paris – F ▭ ThB XXXVI.

Yvan, *Eugène*, painter, f. 1928 – F ▭ Alauzen.

Yvangot, *Victor-Jean-Baptiste*, painter, engraver, * 7.5.1893 St-Cast (Côtes-d'Armor), l. before 1999 – F, USA ▭ Bénézit; Karel.

Yvaral, *Jean-Pierre*, painter, sculptor, graphic artist, * 25.1.1934 Paris – F ▭ Bénézit.

Yvarnel, porcelain painter, * 1713, l. 1759 – F ▭ ThB XXXVI.

Yvarnet → **Yvarnel**

Yvart, *Baudouin*, painter, pattern drafter, * before 13.7.1611 Boulogne-sur-Mer, † 12.12.1690 Paris – F ▭ ThB XXXVI.

Yvart, *Baudrain* → **Yvart**, *Baudouin*

Yvart, *Beaudrin* → **Yvart**, *Baudouin*

Yvart, *Berthe* → **Cazin**, *Berthe*

Yveens, *Christine*, miniature painter, f. 1459, l. 1460 – B ▭ D'Ancona/Aeschlimann.

Yvel, *Claude*, painter, commercial artist, * 16.8.1930 Paris – F ▭ Bénézit; Vollmer V.

Yvele, *Henry* → **Yevele**, *Henry*

Yveley, *Henry* → **Yevele**, *Henry*

Yvelin, *François-Elisabeth* (Nocq IV) → **Ivlin**, *François-Élisabeth*

Yvenson, *Thomas*, mason, f. 1529 – GB ▭ Harvey.

Yver, *Charles*, sculptor, f. 1901 – F ▭ Bénézit.

Yver, *Faulcon*, miniature painter, scribe, f. 1510 – F ▭ Brune.

Yver, *Maurice*, landscape painter, still-life painter, * 1890 Paris, l. before 1999 – F ▭ Bénézit.

Yver, *Pierre* (Scheen II; Waller) → **Yver**, *Pieter*

Yver, *Pieter* (Yver, Pierre), copper engraver, etcher, master draughtsman, * before 8.12.1712 Amsterdam (Noord-Holland) (?), † before 6.6.1787 Amsterdam (Noord-Holland) – NL ▭ Scheen II; ThB XXXVI; Waller.

Yvernel → **Yvarnel**

Yverni, *Jacques* (Iverni, Jacques), painter, f. 1410, † 1435 or 3.1438 – F ▭ DA XVI; ThB XXXVI.

Yvernois, *Jean d'*, landscape painter, * 1821, † 1884 – CH ▭ ThB XXXVI.

Yvert, *Auguste-Nicolas*, architect, * 1793 Paris, † 1814 – F ▭ Delaire.

Yvert, *Eugène-Joseph*, architect, * 1816 Paris, † before 1907 – F ▭ Delaire.

Yvert, *Jehan*, goldsmith, f. 1575 – F ▭ ThB XXXVI.

Yvert, *Marie Hector*, genre painter, landscape painter, * 1808 St-Denis, l. 1859 – F ▭ ThB XXXVI.

Yvert, *Nicolas-Joseph*, architect, * 1764, † 1824 – F ▭ Delaire.

Yves (Yves (1865)), lithographer, f. 1865 – F, USA ▭ Samuels.

Yves (1420), scribe, illuminator, f. 1420, l. 1423 – F ▭ Audin/Vial II.

Yves, *Eustache* → **Ives**, *Eustache*

Yves, *Pierre*, mason, f. 14.6.1547 – F ▭ Roudié.

Yvetot, *Elisa*, porcelain painter, faience painter, * Limoges, f. before 1876, l. 1882 – F ▭ Neuwirth II.

Yviele, *Henry* → **Yevele**, *Henry*

Yvo → **Ives the Engineer**

Yvo → **Yves** (1420)

Yvo, *Juan* → **Nadal Davo**, *Juan*

Yvon → **Monay**, *Antoine*

Yvon → **Yves** (1420)

Yvon, *Adolphe*, panorama painter, battle painter, portrait painter, history painter, genre painter, * 30.1.1817 or 1.2.1817 or 12.2.1817 Eschweiler (Lothringen), † 11.9.1893 Paris – F, USA ▭ DA XXXIII; Karel; Schurr II; ThB XXXVI; Wood.

Yvon, *Laurent*, sculptor, f. 23.8.1791 – F ▭ Lami 18.Jh. II.

Yvon, *Maurice*, architect, watercolourist, * 8.8.1857 Paris, † 28.1.1911 Paris – F, USA ▭ Karel; ThB XXXVI.

Yvonet → **Yvonnet** (1444/1450)

Yvonet, *Jean* → **Yvonnet**, *Jean*

Yvonnet (Bradley II) → **Ivonet** (1467)

Yvonnet (1444), sculptor, f. 1444 – F ▭ Beaulieu/Beyer.

Yvonnet (1444/1450), scribe, f. 1444, l. 1450 – F ▭ Audin/Vial II.

Yvonnet (1538), painter, f. 1538 – F ▭ Audin/Vial II.

Yvonnet, *Bruno*, painter, lithographer, engraver, master draughtsman, f. 1901 – F ▭ Bénézit.

Yvonnet, *Jean*, scribe, painter, woodcutter, f. 1493, l. 1520 – F ▭ Audin/Vial II.

Yvora, *Marina* (Yvorra, Marina), graphic artist, * 4.1.1919 Buenos Aires – RA ▭ EAAm III; Merlino.

Yvorra, *Marina* (EAAm III) → **Yvora**, *Marina*

Yvoy, *d'* → **Hangest Genlis**, *Egbert Marinus Frederik d'*

Yvoy, *Egbert Marinus Frederik d'* (Scheen II) → **Hangest Genlis**, *Egbert Marinus Frederik d'*

Yvrot, *Michel* → **Hyvrot**, *Michel*

Yweins, *Berlinette*, illuminator, f. 1470 – B ▭ Bradley III; D'Ancona/Aeschlimann.

Ywyns, *Michiel*, sculptor, f. 1514, l. 1518 – B ▭ DA XXXIII; ThB XXXVI.

Yysca, *Willem de* → **Yssche**, *Willem de*

Yzerdraat, *Willem* (ThB XXXVI) → **IJzerdraat**, *Willem Bernardus* (1835)

Yzorche, *Michel*, painter, f. 1901 – F ▭ Bénézit.

Yzquierdo, *Rafael*, painter, master draughtsman, * about 1893 – E ▭ Cien años XI; Ráfols III.

Z

z Dölen, *Krištof* → **Dölen,** *Krištof z*

z. de Boudez, *Robert Willemsz. de* → **Baudous,** *Robert Willemsz. de*

Z. Gács, *György,* painter, graphic artist, * 18.10.1914 Budapest – H ▭ Vollmer V.

Za, *Nino* → **Zanini,** *Giuseppe*

Zaagmolen, *Martinus* → **Saagmolen,** *Martinus*

Zaaijer, *Maria Elisabeth de,* painter, master draughtsman, woodcutter, linocut artist, * 29.4.1894 Den Haag (Zuid-Holland), † 3.11.1969 Warnsveld (Gelderland) – NL ▭ Scheen II.

Zaak, *Gustav,* genre painter, * 1.6.1845 Stechau, l. before 1901 – D ▭ Ries; ThB XXXVI.

Zaal, *J.,* etcher, master draughtsman, f. about 1665, l. about 1670 – NL ▭ ThB XXXVI; Waller.

Zaal, *P.,* etcher, master draughtsman, f. 1601 – NL ▭ Waller.

Zaalberg, *Gijb* → **Zaalberg,** *Gijsbert*

Zaalberg, *Gijsbert,* potter, * 13.10.1937 Zoeterwoude (Zuid-Holland) – NL, I, IL ▭ Scheen II.

Zaalberg, *Heester Adriana Cornelia,* painter, * 25.11.1836 Leiden (Zuid-Holland), † 7.1.1909 Leiden (Zuid-Holland) – NL ▭ Scheen II.

Zaalberg, *Herman* → **Zaalberg,** *Hermanus* (1880)

Zaalberg, *Herman* → **Zaalberg,** *Hermanus* (1935)

Zaalberg, *Hermanus (1880),* potter, designer, * 16.1.1880 Leiden (Zuid-Holland), † 10.9.1958 Leiden (Zuid-Holland) – NL ▭ Scheen II.

Zaalberg, *Hermanus (1935),* potter, * 12.7.1935 Zoeterwoude (Zuid-Holland) – NL, GB, D ▭ Scheen II.

Zaalberg, *Maarten,* artisan, ceramist, * 12.1.1924 Leiderdorp (Zuid-Holland) – NL, ZA ▭ Scheen II.

Zaalberg, *Meindert* → **Zaalberg,** *Meindert Huibert*

Zaalberg, *Meindert Huibert,* ceramist, * 28.6.1907 Leiden (Zuid-Holland) – NL ▭ Scheen II.

Zaalborn, *Louis Alexander Abraham* (Saalborn, Louis Alexander Abraham; Saalborn, Louis), architectural painter, master draughtsman, etcher, lithographer, woodcutter, * 13.6.1891 Rotterdam (Zuid-Holland), † 18.6.1957 Amsterdam (Noord-Holland) – NL, D, GB ▭ Scheen II; ThB XXIX; Vollmer IV; Waller.

Zaalhas, *Johann Nepomuk* (Fuchs Maler 19.Jh. Erg.-Bd II) → **Zahlhaas,** *Johann Nepomuk*

Zaališvili, *Nina (1903)* (Zaališvili, Nina Michajlovna), painter, graphic artist, * 2.1.1903 St. Petersburg, † 15.11.1971 Tbilisi – RUS, GE ▭ ChudSSSR IV.1.

Zaališvili, *Nina (1945)* (Zaališvili, Nina Iosifovna), graphic artist, * 1.12.1945 Gori – GE ▭ ChudSSSR IV.1.

Zaališvili, *Nina Iosifovna* (ChudSSSR IV.1) → **Zaališvili,** *Nina (1945)*

Zaališvili, *Nina Michajlovna* (ChudSSSR IV.1) → **Zaališvili,** *Nina (1903)*

Zaar, *Carl,* architect, * 17.3.1849 Köln, † 16.1.1924 Berlin – D ▭ ThB XXXVI.

Zaar, *Joh. Matthäus,* coppersmith, * 1717, † 3.6.1782 Bayreuth – D ▭ Sitzmann.

Zaar, *Johann Peter* (Zaar, Peter), stucco worker, f. 1695, † 6.6.1726 Graz – A, SLO ▭ List; ThB XXXVI.

Zaar, *Peter* (List) → **Zaar,** *Johann Peter*

Zaar, *Pietro* → **Zaar,** *Johann Peter*

Žaba, *Al'fons Konstantinovič,* painter, graphic artist, * 16.8.1878 Tiflis, † 22.2.1942 Leningrad – GE, RUS ▭ ChudSSSR IV.1.

Žaba, *Jurek,* painter, * 27.8.1957 Wettingen – CH ▭ KVS.

Žaba, *Nina Konstantinovna,* graphic artist, * 11.6.1875 Tiflis, † 9.2.1942 Leningrad – GE, RUS ▭ ChudSSSR IV.1.

Zabagli, *Raimondo* → **Zaballi,** *Raimondo*

Zabaglia, *Niccolò,* architect, * about 1664 Rom, † 27.1.1750 Rom – I ▭ ThB XXXVI.

Zabaglio, *Antonio* → **Zaballi,** *Antonio*

Zabagrin, *Al'bert Gennad'evič,* painter, * 23.2.1936 Kostroma – RUS ▭ ChudSSSR IV.1.

Zabala, *Diego de,* calligrapher, f. 1623, l. 1624 – E ▭ Cotarelo y Mori II.

Zabala, *Felipe de,* calligrapher, f. 1555, l. 1629 – E ▭ Cotarelo y Mori II.

Zabala, *Gerónimo,* painter, f. 1601 – E ▭ ThB XXXVI.

Zabala, *Martin de,* altar architect, f. 1617 – E ▭ ThB XXXVI.

Zabala, *Tomás de (1582),* calligrapher, * 1582 Madrid (?), l. 1642 – E ▭ Cotarelo y Mori II.

Zabala, *Tomás de (1623),* calligrapher, f. 12.1623, † 1629 – E ▭ Cotarelo y Mori II.

Zabaleta, *Ignacio y* → **Zuloaga,** *Ignacio*

Zabaleta, *Rafael* (Zabaleta Fuentes, Rafael), painter, master draughtsman, * 6.11.1907 Quesada (Jaén), † 11.2.1960 Quesada (Jaén) – E ▭ Blas; Calvo Serraller; Cien años XI; DA XXXIII; Vollmer V; Vollmer VI.

Zabaleta, *Vladimir,* sculptor, painter, * 21.5.1944 Valencia (Carabobo) – YV ▭ DAVV II.

Zabaleta Fuentes, *Rafael* (Vollmer VI) → **Zabaleta,** *Rafael*

Zaballi, *Antonio,* copper engraver, * 1738 Florenz, † about 1785 Neapel – I ▭ DEB XI; ThB XXXVI.

Zaballi, *Raimondo,* history painter, glass painter, * Arezzo, l. 1816, † 1842 or 1845 Arezzo – I ▭ Comanducci V; PittItalOttoc; ThB XXXVI.

Zaballi, *Virginio,* architect, copyist, * 1601 Florenz, † 1685 Florenz – I ▭ DEB XI; ThB XXXVI.

Zabaluev, *Stanislav Michajlovič,* graphic artist, * 30.9.1928 Kokand, † 10.10.1964 Moskau – RUS ▭ ChudSSSR IV.1.

Zabalza, *Miguel,* painter, f. 1756 – E ▭ ThB XXXVI.

Zabalza, *Ramón,* photographer, * 1938 Barcelona – E ▭ ArchAKL.

Zabarelli, *Adriano,* painter, * 1610 Cortona, † 1680 – I ▭ ThB XXXVI.

Zabarellis, *Franciscus de* (Bradley III) → **Franciscus de Zabarellis**

Zabarowska, *Eyde-Gabrielle,* miniature painter, f. about 1875 – F ▭ Schidlof Frankreich.

Zabašta, *Vasil' Ivanovyč* (Zabašta, Vasilij Ivanovič), painter, * 28.7.1918 (Gut) Babenkovo (Charkov) – UA, RUS ▭ ChudSSSR IV.1; SChU.

Zabašta, *Vasilij Ivanovič* (ChudSSSR IV.1) → **Zabašta,** *Vasil' Ivanovyč*

Žabborov, *Mozoir* → **Džabbarov,** *Mozair*

Zabeau, *Joseph,* painter, * 1901 Lüttich, † 1978 Lüttich – B ▭ DPB II.

Zabehlicky, *Alois,* painter, * 22.5.1883 Wien, † 17.4.1962 Wien – A ▭ Fuchs Geb. Jgg. II.

Záběhlický-Leverič, *Emil,* architect, * 31.8.1904 Čekanice – CZ ▭ Toman II.

Zabel, *Erich,* painter, etcher, * 1896 Königshütte (Schlesien), l. before 1961 – D, PL ▭ Vollmer V.

Zabel, *Gregor* → **Zobel,** *Gregor*

Zabel, *Hans,* carver, f. 1651 – S ▭ ThB XXXVI.

Zabel, *Lucian,* painter, graphic artist, * 26.5.1893 Kolberg, l. before 1961 – D ▭ ThB XXXVI; Vollmer V.

Zabel, *Theodor,* master draughtsman, f. 1861, l. 1870 – D ▭ Nagel.

Zabelin, *Boris Ivanovič,* stage set designer, * 6.8.1908 Liski (Voronež) – RUS ▭ ChudSSSR IV.1.

Zabelin, *Vjačeslav Nikolaevič,* painter, * 12.6.1935 Moskau – RUS ▭ ChudSSSR IV.1.

Zabelin-Zabela, *Boris Ivanovič* → **Zabelin,** *Boris Ivanovič*

Zabelina, *Aleksandra Leonidovna,* designer, gobelin knitter, interior designer, * 22.4.1909 Toržok – RUS ▭ ChudSSSR IV.1.

Zabelina, *Galina Konstantinovna,* graphic artist, * 13.2.1941 Tbilisi – RUS, GE ▭ ChudSSSR IV.1.

Zabelli, *Antonio* → **Zaballi,** *Antonio*

Zabello, *Damiano* → **Zambelli,** *Damiano*

Zabello, *Francesco di Lorenzo* → **Zambelli,** *Francesco di Lorenzo*

Zabello, *Giov. Francesco di Lorenzo* → **Zambelli,** *Francesco di Lorenzo*

Zabello, *Parmen Petrovič* (Zabila, Parmen Petrovyč; Sabjello, Parmen Petrowitsch), sculptor, * 9.8.1830 Monastyrschtschino (Tschernigoff), † 25.2.1917 Lausanne – RUS ▭ ChudSSSR IV.1; SChU; ThB XXIX.

Zabello, *Parmen Petrovyč* → **Zabello,** *Parmen Petrovič*

Zabello, *Stefano* → **Zambelli,** *Stefano* (1533)

Zabeo, *Bruno,* painter, * 6.8.1926 Mira – I ▭ Comanducci V.

Zaberdinos, *Dionysios,* painter, * 1801 or 1850 Ithaca (Griechenland) – GR ▭ Lydakis IV.

Zabeth, *Elisabeth,* watercolourist,
* 2.2.1879 Paris, † 9.1933 or 12.1933
– F ▭ Bénézit; Edouard-Joseph III;
ThB XXXVI.

Zabiełło, *Henryk (Graf),* painter, etcher,
* 1785 Warschau, † 17.1.1850 Warschau
– PL ▭ ThB XXXVI.

Zabierzowski, *Aleksander,* architect,
* 27.4.1818 Myszyniec, † 18.9.1870
Warschau – PL ▭ ThB XXXVI.

Zabijaka, painter, f. 1879 – UA
▭ ChudSSSR IV.1.

Zabila, *Parmen Petrovyč (SChU)* →
Zabello, *Parmen Petrovič*

Zabitzianos, *Markos,* painter, engraver,
* 1884 Konstantinopel, † 1923 Lausanne
– TR, GR ▭ Lydakis IV.

Zab'jalova, *Anastasija Ivanovna,* graphic
artist, * 25.3.1908 Verchrečki (Perm)
– RUS ▭ ChudSSSR IV.1.

Žabka, *Václav,* cabinetmaker, carver,
f. 1851 – CZ ▭ Toman II.

Zablochi, *F. J.,* artist, f. 1882 – CDN
▭ Harper.

Zabłocki, *Jerzy,* painter, * 9.6.1927 – PL
▭ Vollmer V.

Zabłocki, *Wojciech,* architect, * 6.12.1930
Warschau – PL ▭ DA XXXIII.

Zabloudil, *Alois,* painter, * 5.3.1885 Úsov,
† 1938 or 1945 – CZ ▭ Toman II.

Zabloudil, *Arnošt,* artisan, * 7.1.1895
Hukvaldy, l. 1931 – CZ ▭ Toman II.

Zabloudilová, *Ludmila,* artisan, * 7.8.1894
Slavkov – CZ ▭ Toman II.

Zabobi di Felice Ser, miniature painter,
f. 1501, l. 1507 – I ▭ Levi D'Ancona.

Zaboklicki, *Wacław,* painter, * 17.7.1879
Zakrzewo (Sochaczew), † 24.2.1959
Warschau – PL ▭ ThB XXXVI;
Vollmer V.

Zabole, *Ernst,* painter, * 1927 Rhondda
Valley (Wales) – GB ▭ Spalding.

Zabolino, *Giacomo* (Giacomo Zabolino),
painter, f. 1488 – I ▭ Gnoli;
ThB XXXVI.

Zabolockij, *Petr Efimovič* → **Zabolotskij,**
Petr Efimovič

Zabolockij, *Petr Petrovič* → **Zabolotskij,**
Petr Petrovič

Zabolockij, *Semen Prokof'evič,* whalebone
carver, * 10.9.1928 Tyllyninskij nasleg
(Jakutische ASSR), † 20.8.1969 Jakutsk
– RUS ▭ ChudSSSR IV.1.

Zabolodskij, *Petr Efimovič* → **Zabolotskij,**
Petr Efimovič

Zabolonskij, *Karion* → **Istomin,** *Karion*

Zabolotnikov, *Viktor Kuz'mič,* graphic
artist, * 22.8.1932 Čelobit'evo (Moskau)
– RUS ▭ ChudSSSR IV.1.

Zabolotnikova, *Ljudmila Petrovna,* graphic
artist, * 1.1.1934 (Bergwerk) Andreevsk
(Krasnojarsk) – RUS ▭ ChudSSSR IV.1.

Zabolotnov, *Aleksandr Michajlovič,*
landscape painter, * 1893 Simbirsk,
† 5.3.1960 Ul'janovsk – RUS
▭ ChudSSSR IV.1.

Zabolotnyj, *Aleksandr Michajlovič*
(ChudSSSR IV.1) → **Zabolotnyj,**
Oleksandr Mychajlovyč

Zabolotnyj, *Oleksandr Mychajlovyč*
(Zabolotnyj, Aleksandr Michajlovič),
graphic artist, * 8.10.1938 Vetrovka
(Cherson) – UA ▭ ChudSSSR IV.1.

Zabolotnyj, *Volodymyr Gnatovyč,* architect,
* 11.9.1898 Trybajlivka (Kiev),
† 3.7.1962 Kiev – UA ▭ SChU.

Zabolotskaja, *Lidija Vladimirovna,*
designer, * 2.11.1929 Moskau – RUS
▭ ChudSSSR IV.1.

Zabolotskij, *Nikolaj Nikolaevič,* painter,
graphic artist, * 20.12.1929 Moskau
– RUS ▭ ChudSSSR IV.1.

Zabolotskij, *Petr Efimovič* (Zabolotsky,
Petr Efimovich; Sabolotskij, Pjotr
Jefimowitsch), portrait painter, genre
painter, master draughtsman, * 1803
or 1804 Tichvin, † 12.3.1866 – RUS
▭ ChudSSSR IV.1; Kat. Moskau I;
Milner; ThB XXIX.

Zabolotskij, *Petr Petrovič,* portrait painter,
* 18.6.1842 St. Petersburg, † after 1915
– RUS ▭ ChudSSSR IV.1.

Zabolotsky, *Petr Efimovich* (Milner) →
Zabolotskij, *Petr Efimovič*

Zabolotsky, *Pyotr* → **Zabolotskij,** *Petr
Petrovič*

Zaboly, *Bela Pal (Mistress),* painter,
illustrator, etcher, * 4.5.1910 Cleveland
(Ohio) – USA ▭ Falk.

Zaboretzky, *Ferenc,* architect, * 1857,
† 1935 Kecskemét – H ▭ ThB XXXVI.

Zaboretzky, *Franz* → **Zaboretzky,** *Ferenc*

Zaborovskij, *Franc Éduardovič,*
monumental artist, painter, graphic artist,
* 8.10.1915 Melbourne – RUS, AUS
▭ ChudSSSR IV.1.

Zaborovskij, *Georgij Alekseevič,* painter,
graphic artist, * 1880, l. 1923 – RUS
▭ ChudSSSR IV.1.

Zaborovskij, *Michail Sidorovič* (ChudSSSR
IV.1) → **Zaborovs'kyj,** *Mychajlo
Sydorovyč*

Zaborovskij, *Michail Stepanovič,*
engraver, f. 1804, l. 1834 – RUS
▭ ChudSSSR IV.1.

Zaborovskij, *Nikolaj Alekseevič,* painter,
graphic artist, caricaturist, * 1877 or
1887 (Gouvernement) Novgorod, l. 1910
– RUS ▭ ChudSSSR IV.1.

Zaborovskij, *Rafail* (ChudSSSR IV.1) →
Zaborovs'kyj, *Rafail*

Zaborovs'kyj, *Mychajlo* → **Zaborovs'kyj,**
Mychajlo Sydorovyč

Zaborovs'kyj, *Mychajlo Sydorovyč*
(Zaborovskij, Michail Sidorovič),
icon painter, f. 1776 – UA, RUS
▭ ChudSSSR IV.1; SChU.

Zaborovs'kyj, *Rafail* (Zaborovskij, Rafail),
icon painter, f. 1725, l. 1731 – UA,
RUS ▭ ChudSSSR IV.1.

Zaborowska, *Gabrielle* (Eylé, Gabrielle),
enamel painter, faience painter, porcelain
painter, watercolourist, * 23.5.1852 Paris,
l. 1882 – F ▭ Edouard-Joseph III;
Neuwirth I; Schidlof Frankreich;
ThB XXXVI.

Zaborowska, *Suzanne Alice,* painter,
illustrator, * 21.4.1894 Thiais (Val-de-
Marne), l. before 1961 – F ▭ Bénézit III;
Edouard-Joseph III; Vollmer V.

Zaborowski, *Andrzej,* painter, graphic
artist, * 22.5.1926 Warschau – PL
▭ Vollmer V.

Zaborskij, *Georgij Vladimirovič* (Zaborsky,
Georgy Vladimirovich), architect,
* 24.11.1909 Minsk, † 1956 – BY
▭ DA XXXIII; KChE I.

Zaborskij, *Petr Ivanov,* potter, goldsmith,
maker of silverwork, coppersmith,
f. 1658, † 2.7.1665 Novij Ierusalim
(Moskau) – RUS ▭ ChudSSSR IV.1.

Zaborsky, *Georgy Vladimirovich* (DA
XXXIII) → **Zaborskij,** *Georgij
Vladimirovič*

Zaborsky, *Grete von,* ceramist,
* 28.7.1908 Kiel – D ▭ WWCCA.

Zaborský, *Ladislav,* painter, * 1921
Tisorce – SK ▭ Toman II; Vollmer V.

Zaborsky, *Oskar* (Toman II) →
Zaborsky-Wahlstätten, *Oskar von*
(Ritter)

Zaborsky-Wahlstätten, *Oskar von (Ritter)*
(Zaborsky, Oskar), painter, graphic
artist, illustrator, * 3.10.1898 Hohenelbe,
l. before 1962 – CZ, D ▭ Toman II;
Vollmer VI.

Záborszky, *Elli,* figure painter, * 1912
Purkersdorf (Wien) – H ▭ ThB XXXVI.

Záborszky, *Gábor,* painter, graphic artist,
* 1950 Budapest – H ▭ MagyFestAdat.

Záborszky, *Viola,* painter, * 1935
Rákoshegy – H ▭ MagyFestAdat.

Zabos, *José,* painter, * 19.4.1913 Ungarn
– RA, H ▭ EAAm III; Merlino.

Žabota, *Ivan* (Zabota, Iwan), painter,
* 15.12.1877 or 15.12.1878 or
15.12.1883 Ljutomer (Slowenien)
or Luttenberg, † 27.3.1939
or 30.3.1939 Bratislava – A,
H, SK, SLO ▭ ELU IV;
Fuchs Maler 19.Jh. Erg.-Bd II;
ThB XXXVI; Toman II; Vollmer V.

Zabota, *Iwan* (Fuchs Maler 19.Jh. Erg.-Bd
II) → **Žabota,** *Ivan*

Zabotin, *Jurij Ivanovič,* graphic
artist, * 23.5.1938 Perm' – RUS
▭ ChudSSSR IV.1.

Zabotin, *Lev Ivanovič,* book illustrator,
graphic artist, book art designer,
* 6.10.1939 Perm', † 5.8.1975 Perm'
– RUS ▭ ChudSSSR IV.1.

Zabotin, *Wladimir Lukianowitsch* (ThB
XXXVI; Vollmer V) → **Zabotin,**
Wladimir Lukianowitsch von

Zabotin, *Wladimir Lukianowitsch von*
(Zabotin, Wladimir Lukianowitsch),
painter, * 19.7.1884 Buschinka-
Niemirowskaja (Podolien), † 23.11.1967
Karlsruhe – D, USA, RUS, PL
▭ Mülfarth; ThB XXXVI; Vollmer V.

Zabounian, *Kévork* → **Zabounian,** *Kévork
Yakoub*

Zabounian, *Kévork Yakoub,* painter,
master draughtsman, advertising graphic
designer, * 22.5.1933 Alexandria – S
▭ SvKL V.

Zaboy, *Bela,* cartoonist, f. after 1928
– USA ▭ Flemig.

Zábranská-Sychrová, *Jarmila,* painter,
graphic artist, * 7.8.1910 Hradec Králové
– CZ ▭ Toman II.

Zábranský, *Adolf,* painter, illustrator,
graphic artist, * 29.11.1909 Rybí
(Nový Jičín), † 9.8.1981 Prag – CZ
▭ ELU IV; Toman II; Vollmer V.

Zábransky, *Vlasta,* cartoonist, * 2.9.1936
Vráž – CZ ▭ Flemig.

Zábransky, *Vlastimil* → **Zábransky,**
Vlasta

Zabreriis de, painter, f. 1455 – I
▭ Schede Vesme IV.

Zabreski, *Alexander* → **Zakreski,**
Alexander

Zabriskie, *William B.,* painter, * 1840,
† 1.5.1933 – USA ▭ Falk.

Zabrodin, *Nikita Grigor'evič,* ornamental
painter, decorative painter, f. 1876 –
RUS ▭ ChudSSSR IV.1.

Zabrodina, *Marija Aleksandrovna,*
japanner, * 31.9.1932 Šaboši (Gor'kij)
– RUS ▭ ChudSSSR IV.1.

Zabrovskij, *Eruchim Samojlovič,* painter,
f. 1921 – RUS ▭ ArchAKL.

Zábrž-Zbraslavský, painter, * 7.8.1906
Žďár n.M. – CZ ▭ Toman II.

Žabskij, *Aleksej Aleksandrovič,* painter,
* 20.3.1933 Aleksandrovka – RUS
▭ ChudSSSR IV.1.

Žabskij, *Vladimir Filippovič,* graphic artist, * 2.2.1931 Prokop'evsk – RUS ⊞ ChudSSSR IV.1.

Zabudskij, *Fedor Lazarevič* → **Zadubskij,** *Fedor Lazarevič*

Zabulanović → **Radojević,** *Ivan*

Zabulonskij, *Karion* → **Istomin,** *Karion*

Zabunyan, *Sarkis* → **Sarkis**

Zac → **Viaut,** *Pierre*

Zac, *L. V.* → **Zack,** *Léon*

Zaccaia, *Turpino,* painter, f. 1537, † 1542 Cortona – I ⊞ DEB XI; ThB XXXVI.

Zaccagni (Architekten-Familie) (ThB XXXVI) → **Zaccagni,** *Benedetto*

Zaccagni (Architekten-Familie) (ThB XXXVI) → **Zaccagni,** *Bernardino* (1455)

Zaccagni (Architekten-Familie) (ThB XXXVI) → **Zaccagni,** *Bernardino* (1515)

Zaccagni (Architekten-Familie) (ThB XXXVI) → **Zaccagni,** *Francesco*

Zaccagni (Architekten-Familie) (ThB XXXVI) → **Zaccagni,** *Giovanni Francesco*

Zaccagni, *Benedetto,* military architect, * 26.11.1487, † 26.1.1558 – I ⊞ DA XXXIII; ThB XXXVI.

Zaccagni, *Bernardino (1455)* (Zaccagni, Bernardino (der Ältere); Zaccagni, Bernardino), architect, * 1455 or 1465 or 1560 Rivalta (Torrechiara), † 1529 or 23.11.1531 or 1530 – I ⊞ DA XXXIII; ELU IV; ThB XXXVI.

Zaccagni, *Bernardino (1515),* fortification architect, * 2.4.1515, † after 1580 – I ⊞ ThB XXXVI.

Zaccagni, *Francesco,* mason, f. 1455, l. 1471 – I ⊞ ThB XXXVI.

Zaccagni, *Giovanni Francesco,* architect, * 21.2.1491, † 1543 – I ⊞ DA XXXIII; ThB XXXVI.

Zaccagnini, *Bonfiglio,* engraver, f. about 1850(?) – I ⊞ Bulgari I.2.

Zaccagnini, *Raffaele,* sculptor, * 1846 Rom, † 1935 Rom(?) – I, I ⊞ Panzetta.

Zaccagnini, *Turpino* → **Zaccagna,** *Turpino*

Zaccarella, *Francesco,* architect, * Narni, f. 1585, l. 1602 – I ⊞ ThB XXXVI.

Zaccarelli, *Vincenzo,* carver, painter(?), f. 1634, l. 1637 – I ⊞ Schede Vesme III; ThB XXXVI.

Zaccarello, *Paolo,* goldsmith, f. 1589 – I ⊞ Bulgari I.2.

Zaccari, *Ettore,* artisan, * 1877 Cesena, † 17.5.1922 Mailand – I ⊞ ThB XXXVI.

Zaccaria (1525), painter, gilder, * Parma(?), f. 1525 – I ⊞ ThB XXXVI.

Zaccaria (1540), goldsmith, f. 1540, l. 1541 – I ⊞ Bulgari I.2.

Zaccaria (1924), painter, * 5.1.1924 Cardano al Campo – I ⊞ Comanducci V.

Zaccaria, *Francesco,* goldsmith, f. 1628, l. 1629 – I ⊞ Bulgari I.2.

Zaccaria, *Gian Batt.* (ThB XXXVI) → **Zaccaria,** *Gian Battista*

Zaccaria, *Gian Battista* (Zaccaria, Giovan Battista; Zaccaria, Gian Batt.), landscape painter, watercolourist, * 28.2.1902 Palermo, † 5.1.1966 Mailand – I ⊞ Comanducci V; ThB XXXVI; Vollmer V.

Zaccaria, *Giovan Battista* (Comanducci V) → **Zaccaria,** *Gian Battista*

Zaccaria, *Giovanni,* goldsmith, f. 26.12.1596, l. 23.10.1612 – I ⊞ Bulgari I.2.

Zaccaria, *Nicolo,* copyist, f. 1401 – I ⊞ Bradley III.

Zaccaria, *Umberto,* painter, * 2.3.1933 Vignola – I ⊞ Comanducci V.

Zaccaria da Borgo San Sepolcro → **Zaccaria da Parma**

Zaccaria da Parma, painter, f. 1525 – I ⊞ DEB XI; Gnoli.

Zaccaria da Volterra → **Zacchi,** *Zaccaria*

Zaccheo, *Ugo,* painter, * 5.9.1882 Locarno, † 15.2.1972 Minusio – CH ⊞ Comanducci V; LZSK; Plüss/Tavel II; Plüss/Tavel Nachtr.; ThB XXXVI; Vollmer V.

Zacchetti, *Bernardino,* painter, * 1472 Reggio Emilia, † after 1525 Reggio Emilio – I ⊞ DEB XI; PittItalCinqec; ThB XXXVI.

Zacchetti, *Giovanni Battista* → **Sacchetti,** *Giovanni Battista*

Zacchetti, *Giovanni Francesco* → **Sacchetti,** *Giovanni Francesco*

Zacchetti, *Juan Bauttista* → **Sacchetti,** *Giovanni Battista*

Zacchi, *Francesco d'Antonio* → **Francesco d'Antonio da Viterbo**

Zacchi, *Giovanni (1512),* medalist, sculptor, architect, * 1512 or 1515 Volterra or Bologna, † 1565 or about 1565 Rom(?) – I ⊞ DA XXXIII; ThB XXXVI.

Zacchi, *Jean-Marie,* painter, * 9.4.1944 Cervione (Corse) – F ⊞ Bénézit.

Zacchi, *Zaccaria,* painter, sculptor, * 6.5.1473 Arezzo, † 1544 Rom – I ⊞ ThB XXXVI.

Zacchia (PittItalCinqec) → **Zacchia di Antonio da Vezzano**

Zacchia (il Giovane) → **Zacchia,** *Lorenzo*

Zacchia (il Vecchio) → **Zacchia di Antonio da Vezzano**

Zacchia, *Lorenzo,* painter, copper engraver, * before 27.12.1524 Lucca, † after 1587 – I ⊞ DA XXXIII; DEB XI; PittItalCinqec; ThB XXXVI.

Zacchia, *Paolo* → **Zacchia di Antonio da Vezzano**

Zacchia di Antonio da Vezzano (Zacchia), painter, * 1486 or 1500 Vezzano(?), † after 1561 Lucca(?) – I ⊞ DEB XI; PittItalCinqec; ThB XXXVI.

Zacchieri, *Lorenzo,* goldsmith, silversmith, f. 29.8.1784, l. 11.3.1798 – I ⊞ Bulgari I.2.

Zacco, *Antonio,* painter, * Bergamo(?), f. 1500, l. 1507 – I ⊞ ThB XXXVI.

Zaccolini, *Matteo* (Zaccolino, Matteo), painter, * before 12.4.1574 or about 1590 or 1590 Cesena, † 19.8.1630 Rom – I ⊞ DA XXXIII; DEB XI; PittItalCinqec; ThB XXXVI.

Zaccolino, *Matteo* (PittItalCinqec) → **Zaccolini,** *Matteo*

Zaccone, *Antonio,* painter, sculptor, * 20.2.1954 Maida – I, CH ⊞ KVS.

Zaccone, *Fabian F.,* portrait painter, fresco painter, illustrator, lithographer, * 3.9.1910 Valsinni – USA, I ⊞ Falk.

Žáček, *Eduard,* architect, * 26.12.1899 Prostějov, l. 1924 – CZ ⊞ Toman II.

Žáček, *František,* master draughtsman, * 1883 Mladá Boleslav, † 1928 Prag – CZ ⊞ Toman II.

Žaček, *Josef,* painter, * 26.5.1951 Prag – CZ ⊞ ArchAKL.

Zacepin, *Michail,* portrait miniaturist, watercolourist, f. 1801, † after 1847 – RUS ⊞ ChudSSSR IV.1.

Zacepin, *Nikolaj Konstantinovič* (Sazjepin, Nikolai Konstantinowitsch), portrait painter, * 5.12.1818 Romanova or Romanovo, † 22.5.1855 Sewastopol – RUS ⊞ ChudSSSR IV.1; ThB XXIX.

Zacepina, *Zinaida Il'inična* (ChudSSSR IV.1) → **Zacepina,** *Zinaïda Illïvna*

Zacepina, *Zinaïda Illïvna* (Zacepina, Zinaida Il'inična), genre painter, landscape painter, * 23.10.1913 Novaja Kalitva (Voronež) – UA ⊞ ChudSSSR IV.1; SChU.

Zacerkljana, *Tetjana Antonivna* (Zacerkljanaja, Tat'jana Antonovna), tapestry embroiderer, painter, * 29.6.1942 Kločki (Kiev) – UA ⊞ ChudSSSR IV.1.

Zacerkljanaja, *Tat'jana Antonovna* (ChudSSSR IV.1) → **Zacerkljana,** *Tetjana Antonivna*

Zacerkljanyj, *Mykola Hryhorovyč* (Zacerkljanyj, Nikolaj Grigor'evič), marquetry inlayer, wood carver, decorative painter, * 26.9.1942 Berežnevka (Poltava) – UA ⊞ ChudSSSR IV.1.

Zacerkljanyj, *Nikolaj Grigor'evič* (ChudSSSR IV.1) → **Zacerkljanyj,** *Mykola Hryhorovyč*

Zacerkovnyj, *Sergej Aleksandrovič,* painter, * 22.8.1937 Magadan – RUS ⊞ ChudSSSR IV.1.

Zach, *Andreas,* architect, * 1737, † 16.2.1797 Wien – A ⊞ ThB XXXVI.

Zach, *Antonín,* portrait painter, f. 1840 – CZ ⊞ Toman II.

Zach, *August (1867)* (Zach, August), goldsmith(?), f. 1867 – A ⊞ Neuwirth Lex. II.

Zach, *August (1912),* goldsmith(?), f. 1912 – A ⊞ Neuwirth Lex. II.

Zach, *Carl* → **Zach,** *Karl* (1899)

Zach, *Christian,* painter, * about 1620, † 20.11.1668 Salzburg – A ⊞ ThB XXXVI.

Zach, *F.,* glass cutter, f. 1601 – D ⊞ ThB XXXVI.

Zach, *Ferdinand (1868)* (Zach, Ferdinand Anton), landscape painter, veduta painter, * 25.2.1868 Wien, † 28.2.1956 Wien – A ⊞ Fuchs Maler 19.Jh. Erg.-Bd II; Fuchs Maler 19.Jh. IV.

Zach, *Ferdinand (1879),* goldsmith, jeweller, f. 1879, l. 1903 – A ⊞ Neuwirth Lex. II.

Zach, *Ferdinand Anton* (Fuchs Maler 19.Jh. Erg.-Bd II) → **Zach,** *Ferdinand (1868)*

Zach, *František (1807),* sculptor, * 1.5.1807 Oloumoc, † 14.1.1892 Brno – CZ ⊞ Toman II.

Zach, *Franz,* graphic artist, genre painter, * 7.2.1872 Graz – D, A ⊞ Fuchs Maler 19.Jh. IV; ThB XXXVI.

Zach, *Franziska,* painter, * 8.2.1900 Losenstein (Steyr), † 13.12.1930 Paris – A, F ⊞ Fuchs Geb. Jgg. II; ThB XXXVI; Vollmer V.

Zach, *Georg* (Zach, Jiří), architect, * 24.4.1830 Hohenmauth, † 5.10.1887 Kuttenberg – CZ ⊞ ThB XXXVI; Toman II.

Zach, *Hans Georg* → **Zäch,** *Hans Georg*

Zach, *Jan,* sculptor, decorative painter, * 27.7.1914 Slaný – CZ, CDN ⊞ Toman II; Vollmer V.

Zach, *Jiří* (Toman II) → **Zach,** *Georg*

Zách, *Josef,* painter, * Brünn(?), f. 1756, l. about 1776 – CZ, H ⊞ ThB XXXVI.

Zach, *Karl (1899),* goldsmith, silversmith, jeweller, f. 1899, l. 1903 – A ⊞ Neuwirth Lex. II.

Zach, *Karl (1900)*, landscape painter, veduta painter, f. 1900 – A ⊔ Fuchs Maler 19.Jh. Erg.-Bd II; Fuchs Maler 19.Jh. IV.

Zach, *Thomas*, painter, graphic artist, * 1922 Mutzschen – D ⊔ BildKueFfm; Vollmer V.

Zach, *Václav (Toman II)* → Zach, *Wenzel*

Zach, *Wenzel (Zach, Václav)*, carver, f. 1799, l. 1850 – CZ ⊔ Toman II.

Zach-Dorn, *Camilla*, portrait painter, animal painter, * 13.3.1859 Braunschweig – D ⊔ ThB XXXVI.

Žacha, smith, f. 1802 – PL, UA ⊔ ChudSSSR IV.1.

Zacharakis, *Basilis*, painter, * 1939 Skines (Chania) – GR, D ⊔ Lydakis IV.

Zacharaǔ, *Aljaksandr Ramanavič* (Zacharov, Aleksandr Romanovič), graphic artist, * 14.4.1925 Parilovo (Enisej) – BY ⊔ ChudSSSR IV.1.

Zacharčišin, *Jaroslav Mikolajovič* → Zacharčyšyn, *Jaroslav Mikolajovyč*

Zacharčišin, *Jaroslav Nikolaevič* (ChudSSSR IV.1) → Zacharčyšyn, *Jaroslav Mikolajovyč*

Zacharčuk, *Aleksej Nikolaevič* (ChudSSSR IV.1) → Zacharčuk, *Oleksij Mykolajovyč*

Zacharčuk, *Oleksij Mykolajovyč* (Zacharčuk, Aleksej Nikolaevič), painter, graphic artist, * 2.2.1929 Charkov – UA ⊔ ChudSSSR IV.1; SchU.

Zacharčyšyn, *Jaroslav Mikolajovjovyč* (SchU) → Zacharčyšyn, *Jaroslav Mikolajovyč*

Zacharčyšyn, *Jaroslav Mikolajovyč* (Zacharčišin, Jaroslav Nikolaevič; Zacharčyšyn, Jaroslav Mikolajovjovyč), ceramist, decorator, * 3.8.1927 Drozdoviči (West-Ukraine) – UA ⊔ ChudSSSR IV.1; SchU.

Zachar'ev, *Michail*, icon painter, f. 1643 – RUS ⊔ ChudSSSR IV.1.

Zachar'ev, *Terentij*, icon painter, f. 1643, l. 1652 – RUS ⊔ ChudSSSR IV.1.

Zacharevič, *Mefodij Lukič*, painter, * 27.6.1925 Sokolovočka (Kiev) – RUS, UZB ⊔ ChudSSSR IV.1.

Zacharevyč, *Julian Oktavian (SchU)* → Zacharjewicz, *Julian Oktawian*

Zacharewicz, *Witold*, painter, * 1928 – PL ⊔ Vollmer V.

Zachari, *Zograf* → Zacharij Zograf

Zachari Christov, *Zograf (ThB XXXVI)* → Zacharij Zograf

Zachariadis, *Kulis*, painter, f. 1900 – GR ⊔ Lydakis IV.

Zachariae, *Agnes* → Langenbeck-Zachariae, *Agnes*

Zachariä, *Georg*, painter, * 6.5.1825 Leipzig, † 24.7.1858 Leipzig – D ⊔ ThB XXXVI.

Zachariä, *Joh. Georg* → Zachariä, *Georg*

Zacharias, architect – P, E ⊔ Sousa Viterbo III.

Zacharias (1530), architect, f. 1530 – D ⊔ ThB XXXVI.

Zacharias (1607), goldsmith, f. 1607 – DK ⊔ Bøje III.

Zacharias (1675), portrait painter, f. 19.4.1675 – S ⊔ SvKL V.

Zacharias (1701), painter of saints, f. 1701 – GR ⊔ Lydakis IV.

Zacharias (1732), painter, f. 1732 – D ⊔ ThB XXXVI.

Zacharias, *Alfred*, woodcutter, * 25.3.1901 Regensburg – D ⊔ ThB XXXVI; Vollmer V.

Zacharias, *Athos*, painter, * 1927 Marlboro (Massachusetts) – USA, GR ⊔ Lydakis IV; Vollmer VI.

Zacharias, *David*, painter, * 5.11.1871 Königsberg, † 5.8.1915 Warschau – D ⊔ ThB XXXVI.

Zacharias, *Ferdinand*, sculptor, * Schwabenheim (Kreuznach), f. 1701 – PL ⊔ ThB XXXVI.

Zacharias, *Ioannis*, painter, * 1845 Athen, l. 1867 – GR, D ⊔ Lydakis IV.

Zacharias, *Marie*, architectural draughtsman, amateur artist, * 11.11.1828 Hamburg, † 15.2.1907 Hamburg – D ⊔ Rump; ThB XXXVI.

Zacharias, *Paulus*, minter, f. 1529 – CH ⊔ Brun III.

Zacharias, *Wilhelm*, architect, * Stettin (?), † about 1595 Stettin – D, PL, RUS ⊔ ThB XXXVI.

Zacharias van Alkmaar → Paulusz., *Zacharias van Alkmaar*

Zachariasen, *Günter*, painter, * 1937 Westerland (Sylt) – D ⊔ Feddersen.

Zachariasevyč, *Galyna Luk'janivna* (Zacharjasevič, Galina Luk'janovna), graphic artist, batik artist, textile painter, * 28.4.1910 Rachinja (West-Ukraine), † 10.6.1968 L'vov – UA ⊔ ChudSSSR IV.1.

Zachariassen, *Elfe Mercedes* (Koroma; Kuvataiteilijat; Paischeff) → Zachariassen, *Mercedes*

Zachariassen, *Jens*, goldsmith, f. 1726 – DK ⊔ Bøje II.

Zachariassen, *Mercedes* (Zachariassen, Elfe Mercedes), figure painter, sculptor, still-life painter, landscape painter, * 25.6.1911 Uusikaupunki – SF ⊔ Koroma; Kuvataiteilijat; Paischeff; Vollmer V.

Zacharie (1501) (Zacharie), painter, f. 1501 – F ⊔ ThB XXXVI.

Zacharie (1810) (Zacharie (Mademoiselle)), master draughtsman, f. 1810 – F ⊔ Audin/Vial II.

Zacharie, *Antoine*, clockmaker, f. 1672, † 1702 – F ⊔ Audin/Vial II.

Zacharie, *Ernest Philippe* (Zacharie, Philippe), genre painter, lithographer, * 1849 Radépont, † 1915 Paris – F ⊔ Schurr IV; ThB XXXVI.

Zacharie, *François*, clockmaker, f. 1761, l. 1763 – F ⊔ Audin/Vial II.

Zacharie, *George*, artisan, f. 1932 – USA ⊔ Hughes.

Zacharie, *Guill.*, clockmaker, f. 1663 – F ⊔ Audin/Vial II.

Zacharie, *Philippe (Schurr IV)* → Zacharie, *Ernest Philippe*

Zachariev, *Petăr Krăstev*, icon painter, f. 1840, l. 1852 – BG ⊔ EIIB.

Zachariev, *Vasil* (Zakhariev, Vassil; Zaharijev, Vasil; Sachariev, Wassil), graphic artist, designer, illustrator, * 8.6.1895 Samokov, † 28.11.1971 Sofia – BG ⊔ DA XXXIII; EIIB; ELU IV; Vollmer IV.

Zachariev, *Zdravko Ivanov*, graphic artist, * 23.7.1937 Sliven – BG ⊔ EIIB.

Zachariev-Mladi, *Canjuv*, icon painter, * before 1840 Trjavna, † 9.11.1902 – BG ⊔ EIIB.

Zachariev-Stari, *Canju*, icon painter, * about 1790 or about 1792, † before 1876 or before 1877 Trjavna – BG ⊔ EIIB.

Zachariev-Stari, *Krănju* → Zachariev-Stari, *Krăstju*

Zachariev-Stari, *Krăstju*, icon painter, * about 1785, † before 1850 Trjavna – BG ⊔ EIIB.

Zachariev-Stari, *Stefan* → Zachariev-Stari, *Canju*

Zacharieva, *Elka* (Zacharieva, Elka Vasileva), pastellist, illustrator, * 15.9.1928 Sofia, † 9.12.1976 Sofia – BG ⊔ EIIB.

Zacharieva, *Elka Vasileva (EIIB)* → Zacharieva, *Elka*

Zacharij, miniature painter, f. 1296 – RUS ⊔ ChudSSSR IV.1.

Zacharij Monach, icon painter, f. 1701 – BG ⊔ EIIB.

Zacharij Zograf (Zograph, Zakhary Khristovich; Zograf, Zacharij Christovič; Zahari Zograf; Zachari Christov, Zograf), icon painter, * about 1810 Samokov, † 14.6.1853 or 14.7.1853 Samokov – BG ⊔ DA XXXIII; EIIB; ELU IV; Marinski Živopis; ThB XXXVI.

Zacharija (1344), icon painter, f. 1344, l. 1346 – RUS ⊔ ChudSSSR IV.1.

Zacharija (1634), miniature painter, f. 1634 – BY, RUS ⊔ ChudSSSR IV.1.

Zachar'in, *Aleksandr*, painter, f. 1701 – RUS ⊔ ChudSSSR IV.1.

Zachar'in, *Petr*, portrait painter, f. 1855 – RUS ⊔ ChudSSSR IV.1.

Zachar'in, *Vladimir Alekseevič*, painter, * 10.6.1909 Belozersk – RUS ⊔ ChudSSSR IV.1.

Zachariou, *Fotis* → Zachariou, *Photis*

Zachariou, *Photis* (Zachariu, Photis), painter, f. 1851 – GR ⊔ Lydakis IV.

Zacharis, *Magdalene*, portrait miniaturist, f. about 1830 – A ⊔ Fuchs Maler 19.Jh. Erg.-Bd II.

Zachariu, *Nikolaos*, painter, f. 1846 – GR ⊔ Lydakis IV.

Zachariu, *Photis (Lydakis IV)* → Zachariou, *Photis*

Zachar'jan, *Ruben Agas'evič*, painter, * 14.7.1901 Tiflis – GE, RUS ⊔ ChudSSSR IV.1.

Zacharjasevič, *Galina Luk'janovna* (ChudSSSR IV.1) → Zachariasevyč, *Galyna Luk'janivna*

Zacharjewicz, *Julian Oktawian* (Zacharevyč, Julian Oktavian; Zacharjewicz, Juljan Oktawjan), architect, * 17.7.1837, † 27.12.1898 – UA, PL ⊔ SchU; ThB XXXVI.

Zacharjewicz, *Juljan Oktawjan (ThB XXXVI)* → Zacharjewicz, *Julian Oktawian*

Zacharkin, *Vladimir Semenovič*, painter, * 6.10.1923 Avdot'ino (Rjazan) – RUS ⊔ ChudSSSR IV.1.

Zacharopulos, *Stelios*, painter, * 1924 Mesologgi – GR ⊔ Lydakis IV.

Zacharov, *Adrian Dmitrievič (Kat. Moskau I)* → Zacharov, *Andrejan Dmitrievič*

Zacharov, *Adrijan Dmytrovyč* → Zacharov, *Andrejan Dmitrievič*

Zacharov, *Aleksandr*, painter, f. 1694 – RUS ⊔ ChudSSSR IV.1.

Zacharov, *Aleksandr Dmitrievič*, silversmith, f. 1876 – RUS ⊔ ChudSSSR IV.1.

Zacharov, *Aleksandr Fedorovič*, painter, * 1745, † 30.8.1801 St. Petersburg – RUS ⊔ ChudSSSR IV.1.

Zacharov, *Aleksandr Grigor'evič* (Sacharoff, Alexander Grigorjewitsch), miniature painter, porcelain painter, engraver, * 1754 or 31.8.1756, † after 1827 St. Petersburg – RUS, F ⊔ ChudSSSR IV.1; ThB XXIX.

Zacharov, *Aleksandr Ivanovič (1667)* (Sacharoff, Alexander (1720)), decorative painter, history painter, portrait painter, * 1667, † 1735 or 1738 or 26.3.1743 – RUS ▭ ChudSSSR IV.1; ThB XXIX.

Zacharov, *Aleksandr Ivanovič (1876)*, silversmith, f. 1876 – RUS ▭ ChudSSSR IV.1.

Zacharov, *Aleksandr Petrovič (1752)*, porcelain painter, * about 1752 or 13.8.1752 St. Petersburg (?), † 1.7.1808 St. Petersburg – RUS ▭ ChudSSSR IV.1.

Zacharov, *Aleksandr Petrovič (1876)*, silversmith, f. 1876 – RUS ▭ ChudSSSR IV.1.

Zacharov, *Aleksandr Romanovič* (ChudSSSR IV.1) → **Zacharaŭ, Aljaksandr Ramanavič**

Zacharov, *Aleksej Grigor'evič*, painter, * 7.11.1914 Protjakino (Moskau) – RUS ▭ ChudSSSR IV.1.

Zacharov, *Andrejan*, pewter caster, f. 1740 – RUS ▭ ChudSSSR IV.1.

Zacharov, *Andrejan Dmitrievič* (Zacharov, Adrian Dmitrievič; Zaharov, Andrejan Dmitrijevič; Zacharov, Andrejan Dmytrovyč; Zakharov, Andreyan Dmitriyevich; Sacharoff, Adrian Dmitrijewitsch), architect, * 19.8.1761 St. Petersburg, † 8.9.1811 St. Petersburg – RUS ▭ ChudSSSR IV.1; DA XXXIII; ELU IV; Kat. Moskau I; SChU; ThB XXIX.

Zacharov, *Andrejan Dmytrovyč* (SChU) → **Zacharov, Andrejan Dmitrievič**

Zacharov, *Dmitrij Irinarchovič*, portrait painter, f. 1850, † 1888 – RUS ▭ ChudSSSR IV.1.

Zacharov, *Evgenij Gordeevič*, sculptor, * 28.2.1909 Baku – RUS ▭ ChudSSSR IV.1.

Zacharov, *Evgenij Grigor'evič*, painter, monumental artist, * 1.10.1939 Ljady (Kaluga) – RUS ▭ ChudSSSR IV.1.

Zacharov, *Evgenij Jakovlevič*, book illustrator, graphic artist, book art designer, * 10.3.1928 Ust'-Kos'va (Perm), † 1.7.1973 Leningrad – RUS ▭ ChudSSSR IV.1.

Zacharov, *Fedir Zacharovyč*, painter, * 25.9.1919 Aleksandrovs'ke (Smolensk) – UA ▭ SChU.

Zacharov, *Fedor Ivanovič* (Zakharoff, Feodor), painter, sculptor, architect, graphic artist, * 1882 Moskau, l. 1940 – USA, RUS ▭ Falk; Severjuchin/Lejkind.

Zacharov, *Georgij Artem'evič*, painter, * 20.10.1897 Astrachan, † 11.6.1973 Moskau – RUS ▭ ChudSSSR IV.1.

Zacharov, *Georgij Sergeevič*, underglaze painter, * 7.4.1929 Dulevo – RUS ▭ ChudSSSR IV.1.

Zacharov, *Grigorij Alekseevič*, architect, * 29.11.1910 Dmitrovskij chutor (Kaluga), † 1982 – RUS ▭ Kat. Moskau II.

Zacharov, *Grigorij Fedorovič*, graphic artist, painter, * 13.1.1900 Čeljabinsk, † 15.7.1981 Moskau – RUS ▭ ChudSSSR IV.1.

Zacharov, *Gurij Filippovič* (Zakharov, Guriy Filippovich), graphic artist, * 27.11.1926 Kalinin or Kimry – RUS ▭ ChudSSSR IV.1; Milner.

Zacharov, *Iev* → **Zacharov, Iov**

Zacharov, *Iov* (Zakharov, Iov), history painter, * about 1766, l. 1793 – RUS ▭ ChudSSSR IV.1; Milner.

Zacharov, *Ivan*, wood carver, f. 1687 – RUS ▭ ChudSSSR IV.1.

Zacharov, *Ivan Danilovič* (ChudSSSR IV.1) → **Zacharov, Ivan Danylovyč**

Zacharov, *Ivan Danylovyč* (Zacharov, Ivan Danilovič), painter, * 28.10.1915 Pyskovo (Tver) – UA, RUS ▭ ChudSSSR IV.1.

Zacharov, *Ivan Dmitrievič*, painter, * 1816, l. 1860 – RUS ▭ ChudSSSR IV.1.

Zacharov, *Ivan Ivanovič* (Zakharov, Ivan Ivanovich), painter, * 10.3.1885 Moskau, † 29.5.1969 Moskau – RUS ▭ ChudSSSR IV.1; Milner.

Zacharov, *Jurij Sergeevič* → **Zacharov, Georgij Sergeevič**

Zacharov, *Konstantin Vasil'evič*, graphic artist, * 19.5.1924 Penza – RUS ▭ ChudSSSR IV.1.

Zacharov, *Leonid Aleksandrovič*, stage set designer, painter, * 28.3.1928 Tel'č'e (Orlov) – RUS, UA ▭ ChudSSSR IV.1.

Zacharov, *Lev*, painter, f. 1859 – RUS ▭ ChudSSSR IV.1.

Zacharov, *Michail Aleksandrovič (1701)* (Sacharoff, Michail), painter, * 1701, † 23.8.1739 – RUS, I ▭ ChudSSSR IV.1; ThB XXIX.

Zacharov, *Michail Aleksandrovič (1922)*, sculptor, * 14.8.1922 Tula – RUS ▭ ChudSSSR IV.1.

Zacharov, *Mykola Dmytrovyč* (Zacharov, Nikolaj Dmitrievič), sculptor, * 29.8.1923 Krasnyj Oktjabr' (Ekaterinoslav) – UA ▭ ChudSSSR IV.1.

Zacharov, *N.*, sculptor, f. 1839 – RUS ▭ ChudSSSR IV.1.

Zacharov, *Nikolaj Dmitrievič* (ChudSSSR IV.1) → **Zacharov, Mykola Dmytrovyč**

Zacharov, *Nikolaj Semenovič*, painter, * 14.8.1937 Mochovoj Verch (Orlov) – RUS ▭ ChudSSSR IV.1.

Zacharov, *Pantelejmon Stepanovič*, watercolourist, master draughtsman, f. 1907 – RUS ▭ ChudSSSR IV.1.

Zacharov, *Pavel Grigor'evič*, graphic artist, painter, * 20.7.1902 Vladimir, † 1983 Moskau – RUS ▭ ChudSSSR IV.1.

Zacharov, *Petr Alekseevič*, sculptor, * 25.4.1933 Teinskyj nasleg (Jakutische ASSR) – RUS ▭ ChudSSSR IV.1.

Zacharov, *Petr Zacharovič* (Zakharov, Petr Zakharovich; Sacharoff, Pjotr Sacharowitsch), portrait painter, master draughtsman, * 1816 Dady-Jurt (Terk), † 1846 – RUS, GE ▭ ChudSSSR IV.1; Milner; ThB XXIX.

Zacharov, *Roman Maksimilianovič* (ChudSSSR IV.1) → **Zacharov, Roman Maksymilijanovyč**

Zacharov, *Roman Maksymilijanovyč* (Zacharov, Roman Maksimilianovič), sculptor, * 4.7.1930 Nižnij Novgorod – RUS, UA ▭ ChudSSSR IV.1.

Zacharov, *Semjon Loginovič* (Sacharoff, Ssemjon Loginowitsch), reproduction engraver, * 1821 Cholm, † 3.9.1847 St. Petersburg – RUS ▭ ThB XXIX.

Zacharov, *Vadim* (Kat. Ludwigshafen) → **Sacharov, Vadim**

Zacharov, *Vasilij Ivanovič*, sculptor, wood carver, * Kostroma, f. 1810, l. 1839 – RUS ▭ ChudSSSR IV.1.

Zacharov, *Veniamin Ivanovič*, graphic artist, painter, * 19.3.1930 Dušanbe – TJ, RUS ▭ ChudSSSR IV.1.

Zacharov, *Viktor Michajlovič*, painter, * 13.2.1925 Kostino (Moskau) – RUS ▭ ChudSSSR IV.1.

Zacharov-Čečenec, *Petr Zacharovič* → **Zacharov, Petr Zacharovič**

Zacharov-Cholmskij, *Veniamin Ivanovič* → **Zacharov, Veniamin Ivanovič**

Zacharova, *Ida Vasil'evna*, master draughtsman, * 15.4.1928 Varvarino (Saratov) – RUS ▭ ChudSSSR IV.1.

Zacharova, *Irina Alekseevna*, filmmaker, * 5.8.1921 Jaropolec (Malojaroslavec), † 12.10.1964 Alupka – RUS ▭ ChudSSSR IV.1.

Zacharova, *Irina Pavlovna*, graphic artist, * 19.5.1935 Moskau – RUS ▭ ChudSSSR IV.1.

Zacharova, *Marija Pavlovna*, silversmith, f. 1876 – RUS ▭ ChudSSSR IV.1.

Zacharova, *Nadežda Petrovna*, toy designer, * 15.12.1926 Kostroma – RUS ▭ ChudSSSR IV.1.

Zacharova, *Natalija Ivanovna*, designer, * 28.2.1926 Moskau – RUS ▭ ChudSSSR IV.1.

Zacharževskaja, *Raisa Vladimirovna*, stage set designer, * 16.9.1917 Mogilev, † 9.3.1980 Moskau – BY, RUS ▭ ChudSSSR IV.1.

Zacharževskij, *Nikolaj Nikolaevič*, graphic artist, stage set designer, * 2.5.1922 Sevastopol' – RUS, UA ▭ ChudSSSR IV.1.

Zachau, *Dietrich Philipp*, goldsmith, minter, f. 1738, † 1769 – D ▭ ThB XXXVI.

Zachau, *Edgar* (Zachau, Edgar August), painter, woodcutter, * 8.7.1873 Uddevalla, † 1940 Uddevalla – S ▭ SvK; SvKL V; Vollmer V.

Zachau, *Edgar August* (SvKL V) → **Zachau, Edgar**

Zachau-Hagberg, *Gulli* → **Zachau-Hagberg, Gulli Elisabet**

Zachau-Hagberg, *Gulli Elisabet*, painter, master draughtsman, * 17.4.1899 Uddevalla, l. 1966 – S ▭ SvKL V.

Zacheis, *Johann Georg*, landscape painter, * 15.11.1821 Frankfurt (Main), † 9.8.1857 Frankfurt (Main) – D ▭ ThB XXXVI.

Zachel, *Herta*, painter, master draughtsman, f. about 1940, l. after 1947 – A ▭ Fuchs Maler 20.Jh. IV.

Zachenberger, *Anton* → **Zächenberger, Anton (1704)**

Zachenberger, *Anton* → **Zächenberger, Anton (1764)**

Zachenberger, *Joseph* (Schidlof Frankreich) → **Zächenberger, Joseph**

Zacheo, *Etienne*, decorative painter, f. 1860, l. about 1882 – F ▭ Audin/Vial II.

Zacheo, *Giovanni*, decorative painter, f. 1840, l. 1859 – F ▭ Audin/Vial II.

Zacher, *Christian* → **Zach, Christian**

Zacher, *József*, painter, f. 1827 – H ▭ ThB XXXVI.

Zacherl, *Klaus*, ceramist, * 1.6.1954 Bamberg – D ▭ WWCCA.

Zacherle, *František* (Toman II) → **Zächerle, Franz**

Zacherle, *Franz* → **Zächerle, Franz**

Zachi → **Kaikai**

Zachinni, *Hugo*, painter, * Peru, f. 1940 – USA ▭ Falk.

Zachlestin, *Michail Petrovič*, painter, * 18.10.1909 Kozlovo – RUS ▭ ChudSSSR IV.1.

Zachmann, *Max*, painter, graphic artist, * 28.8.1892 Heidelberg, † 12.1917 – D ▭ ThB XXXVI.

Zachnovič, *Christofor Zachar'jasovič* (ChudSSSR IV.1) → **Zachnowicz, Christofor**

Zachnovskij, *Christofor Zachar'jasovič* → Zachnowicz, *Christofor*

Zachnovskyj, *Kristof* → Zachnowicz, *Christofor*

Zachnowicz, *Christofor* (Zachnovič, Christofor Zachar'jasovič), painter, f. 1640, l. 1660 – PL, UA ▭ ChudSSSR IV.1.

Zacho, *Christian*, landscape painter, * 31.3.1843 Pederstrup, † 19.3.1913 Kopenhagen – DK ▭ ThB XXXVI; Wood.

Zacho, *Merete*, weaver, * 6.7.1938 – DK ▭ DKL II.

Zacho, *Peter Mørch Christian* → Zacho, *Christian*

Zachowitz, stonemason, f. 1733, l. 1734 – D, RUS ▭ ThB XXXVI.

Zachresky, *Alexander* → Zakreski, *Alexander*

Zachris Lauriss, stonemason, f. 1644 – S ▭ SvKL V.

Zachrison, *Axel* (Zachrison, Axel Gabriel), landscape painter, * 24.3.1884 Tydje (Dalsland), † 5.4.1944 Malmköping – S ▭ SvK; SvKL V; Vollmer V.

Zachrison, *Axel Gabriel* (SvKL V) → Zachrison, *Axel*

Zachrison, *Einar* (Zachrison, Otto Einar), architect, painter, * 3.7.1876 Karlskrona, l. 1959 – S ▭ SvK; SvKL V; Vollmer V.

Zachrison, *Otto Einar* (SvKL V) → Zachrison, *Einar*

Zachrisson, *Anna Elisabeth* → Prytz, *Anna Elisabeth*

Zachrisson, *Brita* (SvK) → Rothlin-Zachrisson, *Brita*

Zachrisson, *Bror*, book art designer, * 12.12.1906 Göteborg – S ▭ SvKL V.

Zachrisson, *Gustaf*, master draughtsman, * 23.7.1806 Hamburg, † 11.3.1889 Ohsbruk (Småland) – D, S ▭ SvKL V.

Zachrisson, *Jack* → Zan, *Johan Helmer*

Zachrisson, *Johan Helmer* → Zan, *Johan Helmer*

Zachrisson, *Julio* (EAAm III) → Zachrisson, *Julio Augusto*

Zachrisson, *Julio Augusto* (Zachrisson, Julio), graphic artist, * 1930 Panama – PA ▭ EAAm III; Páez Rios III.

Zachrisson, *Per Olof* (Zachrisson, Per Olof Filip), painter, master draughtsman, graphic artist, * 31.1.1917 Göteborg, † 1988 Kisa – S ▭ Konstlex.; SvKL V.

Zachrisson, *Per Olof Filip* (SvKL V) → Zachrisson, *Per Olof*

Zachrisson, *Peter Anders Waldemar*, book art designer, * 25.4.1861 Kungsbacka, † 11.3.1924 Göteborg – S ▭ SvKL V.

Zachrisson, *Ruth* → Bechteler, *Ruth*

Zachrisson, *Waldemar* → Zachrisson, *Peter Anders Waldemar*

Zachtleven, *Abraham* → Saftleven, *Abraham*

Zachtleven, *Cornelis* → Saftleven, *Cornelis*

Zachtleven, *Herman* (1) → Saftleven, *Herman* (1580)

Zachtleven, *Herman* (2) → Saftleven, *Herman* (1609)

Zachun, *Paul*, goldsmith, f. 1728, † 1753 – S ▭ ThB XXXVI.

Zachvatkin, *Leonid Aleksandrovič*, graphic artist, painter, * 1.6.1908 Belaja Cholunica (Vjatka), † 25.6.1968 Moskau – RUS ▭ ChudSSSR IV.1.

Zachvatkin, *Nikolaj Aleksandrovič*, sculptor, * 12.4.1893 Belaja Cholunica (Vjatka), † 18.9.1968 Kirov – RUS ▭ ChudSSSR IV.1.

Začinjaev, *Vasilij Nikitovič*, stage set designer, graphic artist, book designer, illustrator, * 9.8.1915 Vladivostok – RUS ▭ ChudSSSR IV.1.

Zack, *Badanna* → Zack, *Badanna Bernice*

Zack, *Badanna Bernice*, sculptor, * 22.3.1933 Montreal (Quebec) – CDN ▭ Ontario artists.

Zack, *Franz*, architectural painter, graphic artist, * 4.6.1884 Voitsberg (Steiermark), † 11.4.1945 Graz – A ▭ Fuchs Geb. Jgg. II; List; ThB XXXVI.

Zack, *Léon* (Zak, Lev Vasil'evich; Zak, Lev Vasil'evič), painter, costume designer, illustrator, sculptor, graphic artist, * 12.7.1892 Rastjapino (Gouv. Nižnij Novgorod), † 30.5.1980 Paris – F, RUS ▭ Bauer/Carpentier VI; ChudSSSR IV.1; DA XXXIII; Milner; Severjuchin/Lejkind; Vollmer V.

Zack, *Louis*, sculptor, f. 1930 – USA ▭ Hughes.

Zackari, *Åke* → Zackari, *Per Åke*

Zackari, *Per Åke*, painter, master draughtsman, * 8.5.1933 Övertorneå – S ▭ SvKL V.

Zacke, *Franz*, painter, * 24.7.1845 Schwalen, l. 15.10.1921 – A ▭ Fuchs Maler 19.Jh. Erg.-Bd II; Fuchs Maler 19.Jh. IV.

Zackij, *Michail Grigor'evič*, sculptor, * 18.4.1762, l. 1782 – RUS ▭ ChudSSSR IV.1.

Žačko, *Askold*, glass artist, * 15.2.1946 Bratislava – SK ▭ WWCGA.

Zackoj, *Michail Grigor'evič* → Zackij, *Michail Grigor'evič*

Žáčková-Obereignerová, *Milada*, painter, * 24.3.1891 Poděbrady, l. 1943 – CZ ▭ Toman II.

Zackrisson, *Leif W. T.*, sculptor, * 1934 – S ▭ SvKL V.

Zackucky, *Fanny* → Harlfinger, *Fanny*

Zacoma, *Bartolomé*, painter, f. 1432 – E ▭ ThB XXXVI.

Zacoma, *Pedro*, architect, f. 1368 – E ▭ ThB XXXVI.

Zadák, *Adél* → Zadák, *Etel*

Zadák, *Adele* → Zadák, *Etel*

Zadák, *Etel*, still-life painter, * 15.9.1875 Budapest, l. before 1914 – H ▭ MagyFestAdat; ThB XXXVI.

Žadanovskij, *Ivan Andreevič*, potter, f. about 1746 – RUS ▭ ChudSSSR IV.1.

Zadányi, *József Vitéz de* → Vitéz de Zadány, *József*

Zadányi, *József Vitóz de* → Vitéz de Zadány, *József*

Zaddei, *Giovanni Antonio*, painter, * 17.1.1729 Brescia, † after 1797 – I ▭ DEB XI; ThB XXXVI.

Zadei, *Giovanni Antonio* → Zaddei, *Giovanni Antonio*

Zadejček, *František*, painter, f. 1795 – CZ ▭ Toman II.

Zadelhoff, *Heike von*, ceramist, * 17.2.1952 – D ▭ WWCCA.

Zadenvark, *Abram Semenovič*, painter, * 8.1.1896 Cherson, † 2.2.1982 Moskau – RUS, UA ▭ ChudSSSR IV.1.

Zadig, *Bertram*, wood engraver, illustrator, * 29.9.1904 Budapest – USA, H ▭ Falk.

Zadig, *Jacques* (Zadig, Jacques Robert William), painter, master draughtsman, graphic artist, * 1.4.1930 Paris – S, F ▭ Konstlex.; SvK; SvKL V.

Zadig, *Jacques Robert William* (SvKL V) → Zadig, *Jacques*

Zadig, *L.*, architect, landscape painter, veduta painter, f. 1801 – D ▭ Nagel.

Zadig, *William* (Zadig, William Ferdinand), sculptor, * 12.7.1884 or 21.7.1884 Malmö, † 25.4.1952 Malmö – BR, F, S ▭ Edouard-Joseph III; Konstlex.; SvK; SvKL V; ThB XXXVI; Vollmer V.

Zadig, *William Ferdinand* (SvKL V) → Zadig, *William*

Zadikow-Lohsing, *Hilda*, painter, * 23.6.1890 Prag – CZ ▭ Toman II.

Zadina, *Alois* → Zadina, *Luis*

Zadina, *Luis*, painter, filmmaker, * 7.3.1911 Leoben – A ▭ Fuchs Maler 20.Jh. IV; List.

Zadis, *Dimosthenis*, painter (?), * 1867 Smyrna, l. 1889 – GR ▭ Lydakis IV.

Zadkin, *Osip* (ELU IV) → Zadkine, *Ossip*

Zadkine, *Osip* (Milner) → Zadkine, *Ossip*

Zadkine, *Ossip* (Zadkine, Osip; Zadkin, Osip; Cadkin, Osip), watercolourist, master draughtsman, wood sculptor, stone sculptor, printmaker, illustrator, * 26.7.1890 Vitebsk, † 25.11.1967 Paris – F, BY, RUS ▭ ContempArtists; DA XXXIII; EAPD; Edouard-Joseph III; ELU IV; Milner; Severjuchin/Lejkind; ThB XXXVI; Vollmer VI.

Žad'ko-Bazilevič, *Ekaterina Aleksandrovna*, stage set designer, designer, * 11.7.1903 St. Petersburg – RUS ▭ ChudSSSR IV.1.

Žad'ko-Bazilevič, *Ljudmila Jur'evna*, painter, * 11.3.1931 Leningrad – RUS ▭ ChudSSSR IV.1.

Zadl, *Kajetán*, bell founder, f. 1826, l. 1853 – SK ▭ ArchAKL.

Žádník, *Karel* (Žádník, Karl), painter, illustrator, * 18.7.1847 Großbystritz (Olmütz), † 26.12.1923 Buchlowitz (Mähren) – CZ ▭ ThB XXXVI; Toman II.

Žádník, *Karl* (ThB XXXVI) → Žádník, *Karel*

Zadonskij, *Nikolaj Konstantinovič*, painter, * 11.2.1930 Dankov – RUS ▭ ChudSSSR IV.1.

Zádor, *István*, painter of interiors, portrait painter, landscape painter, etcher, master draughtsman, * 15.1.1882 Nagykikinda, † 1963 Budapest – H ▭ MagyFestAdat; ThB XXXVI; Vollmer V.

Zádor, *Stefan* → Zádor, *István*

Zadorecki, *M. Johann von*, painter, f. 1780 – PL ▭ ThB XXXVI.

Zadorin, *Rostislav Michajlovič*, painter, monumental artist, * 11.3.1918 Krutichinskoe (Ekaterinburg), † 20.6.1979 Nižnij-Tagil – RUS ▭ ChudSSSR IV.1.

Zadorožnyj, *Valentin Feodosievič* (ChudSSSR IV.1) → Zadorožnyj, *Valentyn Feodosijovyč*

Zadorožnyj, *Valentyn Feodosijovyč* (Zadorožnyj), (Zadorožnyj, Valentin Feodosievič), painter, monumental artist, * 7.7.1921 Kiev – UA ▭ ChudSSSR IV.1; SchU.

Zadorožnyj, *Viktor Ivanovič* (ChudSSSR IV.1) → Zadorožnyj, *Viktor Ivanovyč*

Zadorožnyj, *Viktor Ivanovyč* (Zadorožnyj, Viktor Ivanovič), painter, * 7.10.1935 Krasnyj Kut (Doneck) – UA ▭ ChudSSSR IV.1.

Zádory, *Oszkár*, sculptor, ceramist, * 1883 Turkeve – H ▭ ThB XXXVI.

Zadounaisky, *Michel*, smith, * 23.3.1903 Odessa – UA, F ▭ Edouard-Joseph III.

Zadow, *Fritz*, sculptor, * 14.5.1862 Nürnberg, † 30.11.1926 Nürnberg – D ▭ ThB XXXVI.

Zadow, *Wilhelm*, graphic artist, * 6.2.1884 Posen – D ▭ ThB XXXVI.

Zadowska, *Barbara* → **Zadowska,** *Barbara Bailey*

Zadowska, *Barbara Bailey*, textile artist, * 4.3.1948 Toronto (Ontario) – CDN ▭ Ontario artists.

Zadrazil, *Franz*, painter, graphic artist, * 27.11.1942 Wien – A ▭ Fuchs Maler 20.Jh. IV.

Zadražil, *Josef*, architect, * 18.8.1898 Mysliboř – CZ ▭ Toman II.

Zadrobílek, *Josef*, painter, * 16.4.1856 Kukleny, l. 1876 – CZ ▭ Toman II.

Zadrobylek, *Josef* → **Zadrobílek,** *Josef*

Zadubskij, *Fedor Lazarevič*, engraver, master draughtsman, painter, * 1725, l. 1768 – RUS ▭ ChudSSSR IV.1.

Zadubskij, *Lazar' Anisimovič*, silversmith, * 1672, † 1746 – RUS ▭ ChudSSSR IV.1.

Zadubskij, *Lazar' Fedorovič*, painter, master draughtsman, f. 1676 – RUS ▭ ChudSSSR IV.1.

Zadubskoj, *Fedor Lazarevič* → **Zadubskij,** *Fedor Lazarevič*

Zaduvajlo, *Antonina Michajlovna* (ChudSSSR IV.1) → **Zaduvajlo,** *Antonina Mychajlivna*

Zaduvajlo, *Antonina Mychajlivna* (Zaduvajlo, Antonina Michajlovna), textile artist, fashion designer, * 1.3.1927 Voronež – RUS, UA ▭ ChudSSSR IV.1.

Zadvickij, *Boris Ėmmanuilovič* (ChudSSSR IV.1) → **Zadvyc'kyj,** *Borys Ėmanuïlovyč*

Zadvornaja, *Svetlana*, textile artist, * 7.9.1951 Zaporižžja – RUS, UA ▭ ArchAKL.

Zadvyc'kyj, *Borys Ėmanuïlovyč* (Zadvickij, Boris Ėmmanuilovič), painter, graphic artist, * 1.8.1924 Nikolaev – UA ▭ ChudSSSR IV.1.

ZAE → **Weinzaepflen,** *Christiane*

Zäberlein, *Jakob* → **Züberlein,** *Jakob*

Zäbinger, *Jakob*, sculptor, f. 1677 – A ▭ ThB XXXVI.

Zaech, *Bernhard (1601)*, etcher, f. 1601 – D ▭ ThB XXXVI.

Zaech, *Christian* → **Zach,** *Christian*

Zäch, *Hans Georg*, sculptor, f. 1701 – A ▭ ThB XXXVI.

Zaech, *Joseph* (Schnell/Schedler) → **Zäch,** *Joseph*

Zäch, *Joseph*, painter, * 1649(?) or 1649 Salzburg, † 1.8.1693 Wessobrunn – A ▭ Schnell/Schedler; ThB XXXVI.

Zäch, *René*, cartoonist, painter, assemblage artist, * 10.3.1946 Solothurn – CH ▭ KVS; LZSK.

Zächenberger, *Anton (1704)*, painter, f. 1704, l. 1729 – D ▭ ThB XXXVI.

Zächenberger, *Anton (1764)*, sculptor, cabinetmaker(?), * Ingolstadt(?), † 1764 München – D ▭ ThB XXXVI.

Zächenberger, *Joseph* (Zachenberger, Joseph), porcelain painter, miniature painter, * 1732 München, † 1802 – D ▭ Schidlof Frankreich; ThB XXXVI.

Zächerl, *Franz* → **Zächerle,** *Franz*

Zächerle, *Franz* (Zacherle, František), sculptor, * 3.6.1738 or 6.6.1738 Hall (Tirol), † 1790 or 1793(?) or 5.8.1801 Wien – A ▭ DA XXXIII; ThB XXXVI; Toman II.

Zähnsdorf, *Josef*, bookbinder, † 1886 London – GB ▭ ThB XXXVI.

Zähringer, *Karl Friedr.* (Zähringer, Karl Friedrich), graphic artist, watercolourist, * 24.3.1886 or 24.5.1886 Fützen, † 26.10.1923 Murg (St. Gallen) – D, CH ▭ ThB XXXVI; Vollmer V.

Zähringer, *Karl Friedrich* (ThB XXXVI) → **Zähringer,** *Karl Friedr.*

Zael, *Bernhard*, painter, † 10.7.1620 Rom – NL, I ▭ ThB XXXVI.

Zäl, *Joh. Anton*, sculptor, f. 28.3.1711 – D ▭ Sitzmann; ThB XXXVI.

Zaemon, potter, * 1569, † 1643 – J, DVRK/ROK ▭ Roberts.

Zaen, *Egidius de* → **Saen,** *Egidius de*

Zaen, *Egidius van* → **Saen,** *Egidius de*

Zaen, *Gillis de* → **Saen,** *Egidius de*

Zaen, *Gillis van* → **Saen,** *Egidius de*

Zänger, *Franz*, painter, f. 1753, † before 1.11.1753 – A ▭ ThB XXXVI.

Zänger, *Joh. Georg*, cabinetmaker, f. 1735 – A ▭ ThB XXXVI.

Zängerle, *Joh. Georg* → **Zänger,** *Joh. Georg*

Zängl, *Michael*, cabinetmaker, f. 1760, l. 1761 – D ▭ ThB XXXVI.

Zänker, *Ursula*, ceramist, * 18.5.1951 Halle – D ▭ WWCCA.

Zaenredam, *Jan Pietersz.* → **Saenredam,** *Jan Pietersz.*

Zaenredam, *Pieter Jansz.* → **Saenredam,** *Pieter Jansz.*

Zaeper, *Max*, landscape painter, * 1.8.1872 Fürstenwerder (Uckermark), l. before 1947 – D ▭ Jansa; ThB XXXVI; Vollmer VI.

Zäpfle, *Joh. Wilhelm*, architect, f. 1699, l. 1700 – F, D ▭ ThB XXXVI.

Zärn, *Joh. George*, glass cutter, * about 1714, † 29.10.1785 – D ▭ ThB XXXVI.

Zärtel, *Christoph*, architect, f. about 1800 – D ▭ Sitzmann; ThB XXXVI.

Zaeslin, *Karl*, architect, * 1886 Basel, † 1.11.1936 Basel – CH, D, F ▭ ThB XXXVI.

Zät, *Wolfgang*, painter, sculptor, * 12.5.1962 – CH ▭ KVS.

Zättervall, *Hans* → **Zättervall,** *Hans Vilhelm*

Zättervall, *Hans Vilhelm*, painter, master draughtsman, * 30.9.1932 Stockholm – S ▭ SvKL V.

Zættre, *Robert*, goldsmith, silversmith, jeweller, * 1822 Kopenhagen, † 1902 – DK ▭ Bøje I.

Zættre, *Theodor Robert* → **Zættre,** *Robert*

Zäubig, *F. P.* → **Zaeubig,** *F. P.*

Zaeubig, *F. P.*, porcelain painter, flower painter, f. about 1910 – D ▭ Neuwirth II.

Zaev, *Michail Ivanovič*, graphic artist, monumental artist, * 29.12.1925 Šila (Enisej) – RUS ▭ ChudSSSR IV.1.

Zaev, *Nikolaj Ivanovič*, landscape painter, * 10.8.1925 Belovskoe (Tobolsk) – RUS ▭ ChudSSSR IV.1.

Zafauk, *Dominik* → **Zafouk,** *Dominik (1830)*

Zafauk, *Dominik (der Ältere)* → **Zafouk,** *Dominik (1796)*

Zafauk, *Rudolf Dominik* → **Zafouk,** *Rudolf Dominik*

Zafaurek, *Gustav*, genre painter, illustrator, landscape painter, veduta painter, * 20.10.1841 Wien, † 15.11.1908 Wien – A ▭ Fuchs Maler 19.Jh. IV; ThB XXXVI.

Zaffarana, *Federico*, painter, * about 1472 Gioia, l. 15.9.1485(?) – I ▭ ThB XXXVI.

Zaffaroni, *Dario*, painter, graphic artist, * 11.9.1943 San Vittore Olona – I ▭ List.

Zaffauk, *Rudolf Dominik* → **Zafouk,** *Rudolf Dominik*

Zaffius, *Jacobus*, miniature painter, f. 1567 – NL ▭ D'Ancona/Aeschlimann.

Zaffonato, *Alessandro* → **Zaffonato,** *Angelo*

Zaffonato, *Angelo* (Zafonato, Angelo), reproduction engraver, * Schio, † 1835 Bassano – I ▭ Comanducci V; Servolini; ThB XXXVI.

Zaffoni, *Giovanni Maria* (Calderari, Giovanni Maria), painter, * about 1495 or about 1500 Pordenone, † 6.1563 or 1564 or 1570 Pordenone – I ▭ DEB XI; PittItalCinqec; ThB V.

Zafforini, *Filippo*, stage set designer, miniature painter, f. about 1788, l. 1811 – IRL ▭ Strickland II; ThB XXXVI.

Zaffran, *Lodovico*, architect, * Mantua, f. 1527, l. 1528 – I ▭ ThB XXXVI.

Zafonato, *Angelo* (Comanducci V; Servolini) → **Zaffonato,** *Angelo*

Zafouk, *Dominik (1796)* (Zafouk, Dominik (der Ältere)), founder, medalist, sculptor, * 1.6.1796 Komárov – CZ ▭ Toman II.

Zafouk, *Dominik (1823)* (Zafouk, Dominik), sculptor, * 24.7.1823 Komárov, † 30.10.1868 Prag – CZ ▭ Toman II.

Zafouk, *Dominik (1830)*, medalist, wax sculptor, * before 1.6.1796 Komarow (Böhmen), l. 1830 – CZ ▭ ThB XXXVI.

Zafouk, *Rudolf Dominik*, sculptor, founder, * before 10.11.1830 or 10.12.1830 Komarow (Böhmen), l. after 1859 – A ▭ ThB XXXVI; Toman II.

Zafourek, *Gustav* → **Zafaurek,** *Gustav*

Zafra, *Florentino*, calligrapher, f. 3.8.1837 – E ▭ Cotarelo y Mori II.

Zafra, *José Hermenegildo*, calligrapher, f. 1804, l. 1837 – E ▭ Cotarelo y Mori II.

Zafra, *Juan de*, silversmith, † 2.1765 or 3.1765 – E ▭ Ramirez de Arellano.

Zafrane, photographer, f. before 1989 – DOM ▭ EAPD.

Zafranija, *hadži Ibrahim*, calligrapher, scribe, f. 1701 – BiH ▭ Mazalić.

Zaga → **Rietti,** *Domenico*

Zaga, *il* → **Rietti,** *Domenico*

Žagalkina, *Elizabeta Sergeevna*, glass artist, * 6.5.1923 Brjansk – RUS ▭ ChudSSSR IV.1.

Zagallo, *Raquel* → **Silva,** *Raquel Zagallo da*

Zagal's,ka, *Ol'ga Oleksandrivna* (Zagal'skaja, Ol'ga Aleksandrovna), textile artist, furniture designer, * 28.1.1896 Kiev, † 1.10.1976 Kiev – UA, RUS ▭ ChudSSSR IV.1; SChU.

Zagal'skaja, *Ol'ga Aleksandrovna* (ChudSSSR IV.1) → **Zagal's,ka,** *Ol'ga Oleksandrivna*

Zagan Dschamba → **Cagan Žamba**

Zaganelli, *Bernardino* (PittItalCinqec) → **Zaganelli,** *Bernardino di Bosio*

Zaganelli, *Bernardino di Bosio* (Zaganelli, Bernardino), painter, * 1460 or 1470 or 1470 Cotignola, † 1509(?) or 1510 or 1512(?) Cotignola – I ▭ DEB XI; PittItalCinqec; ThB XXXVI.

Zaganelli, *Francesco* (PittItalCinqec) → **Zaganelli,** *Francesco di Bosio*

Zaganelli, *Francesco di Bosio* (Zaganelli, Francesco), painter, * 1460 or 1470 or 1470 or 1480 Cotignola, † 1531 or 31.1.1532 or 3.12.1532 Ravenna – I ☐ DA XXXIII; DEB XI; PittItalCinqec; ThB XXXVI.

Zagar, *Jacob*, medalist, * Middelburg or Goes (Zeeland), f. 1550, l. 1584 – NL, B ☐ ThB XXXVI.

Žagar, *Jože*, painter, graphic artist, * 1884 Lužnice (Třebon) (?), † 1957 Maribor – SLO ☐ ELU IV.

Žagar, *Lojze*, painter, graphic artist, * 1897 Ljubljana, l. 1927 – SLO, B ☐ ELU IV; ThB XXXVI.

Zagari, *Carmelo*, figure painter, still-life painter, * 1957 Firminy (Loire) – F ☐ Bénézit.

Zagari, *Saro*, sculptor, * 1821 or 1825 Messina, † 1897 Messina (?) – I ☐ Panzetta; ThB XXXVI.

Zagaroli, *Alexis-Joseph*, sculptor, * Turin (?), f. 1774, l. 19.8.1777 – F, I ☐ Lami 18.Jh. II.

Zagel, *Michael* → **Zogel,** *Michael*

Zagelmann, *Johann*, still-life painter, landscape painter, * 1720 Teschen, † 1758 Wien – A ☐ ThB XXXVI.

Zager, *Gunar Jur'evič* (ChudSSSR IV.1) → **Zāgeris,** *Gunārs*

Zāgeris, *Gunārs* (Zager, Gunar Jur'evič), metal artist, enchaser, coppersmith, medalist, brazier / brass-beater, * 11.12.1933 Riga – LV ☐ ChudSSSR IV.1.

Zagic, *Karl*, goldsmith (?), f. 1899, l. 1903 – A ☐ Neuwirth Lex. II.

Zagio, *Lucano* → **Sagio,** *Lucano*

Zagklakidu-Ninu, *Ntina*, engraver, * 1934 Athen – GR ☐ Lydakis IV.

Zagler, *Birgit*, painter, graphic artist, * 27.12.1956 Wiener Neustadt – A ☐ Fuchs Maler 20.Jh. IV.

Zagnani, *Antonio Francesco*, fruit painter, flower painter, f. 1651 – I ☐ ThB XXXVI.

Zagnani, *Antonio Maria* → **Zagnani,** *Antonio Francesco*

Zagnoni, *Paolo*, decorative painter, f. 1585, l. 1608 – I ☐ ThB XXXVI.

Zagnoni, *Pietro*, goldsmith, * 11.9.1619 Bologna, † 2.10.1691 – I ☐ Bulgari IV.

Zago, *Erma* (Zago, Ermo), painter, * 10.7.1880 Bovolone, † 21.9.1942 Mailand – I ☐ Comanducci V; DEB XI; ThB XXXVI.

Zago, *Ermo* (DEB XI) → **Zago,** *Erma*

Zago, *Luig* → **Zago de Villafranca,** *Luigi*

Zago, *Luigi* (Comanducci V; DEB XI; ThB XXXVI; Vollmer V) → **Zago de Villafranca,** *Luigi*

Zago, *Sante* (DEB XI) → **Zago,** *Santo*

Zago, *Santo* (Zago, Sante), painter, f. 1530, l. 1568 – I ☐ DEB XI; ThB XXXVI.

Zago de Villafranca, *Luigi* (Zago, Luigi), painter, * 14.2.1894 Villafranca di Verona, † 8.7.1952 or 10.7.1952 Buenos Aires – RA, I ☐ Comanducci V; DEB XI; EAAm III; Merlino; ThB XXXVI; Vollmer V.

Zagonek, *Vjačeslav Francevič*, painter, * 16.12.1919 Irkutsk – RUS ☐ ChudSSSR IV.1; Kat. Moskau II.

Zagonek, *Vladimir Vjačeslavovič*, painter, * 19.9.1946 Leningrad – RUS ☐ ChudSSSR IV.1.

Zagonov, *Ivan Ivanovič*, miniature painter, * 23.1.1915 Bogatišči (Vladimir) – RUS ☐ ChudSSSR IV.1.

Zagor → **Faini,** *Rodolfo*

Zagorbinin, *Aleksandr Nikolaevič*, sculptor, * 6.10.1921 B. Jakšen' (Nižegorod) – RUS ☐ ChudSSSR IV.1.

Zagorbinina, *Natal'ja Aleksandrovna* → **Kaliničeva,** *Natal'ja Aleksandrovna*

Zagorin, *Honoré Desmond* → **Sharrer,** *Honoré Desmond*

Zagorodnev, *Nikolaj Petrovič*, painter, * 19.12.1918 Katav Ivanovsk – RUS ☐ ChudSSSR IV.1.

Zagorodnikow, *Isidora* → **Constantinovici-Hein,** *Isidora*

Zagorodnikow, *Wladimir von* (List) → **Zagorodnikow,** *Wladimir*

Zagorodnikow, *Wladimir* (Zagorodnikow, Wladimir von), painter, graphic artist, * 27.9.1896 Czernowitz or Kursk, † 1984 Graz – A ☐ Fuchs Geb. Jgg. II; List; Vollmer V.

Zagorodnok, *Fedir Ivanovyč* → **Zagorodnok,** *Fedor Ivanovič*

Zagorodnok, *Fedor Ivanovič*, graphic artist, portrait painter, * 12.2.1922 Gunča (Podolsk) – RUS ☐ ChudSSSR IV.1.

Zagórska, *Wanda*, sculptor, * 1855 – PL, UA ☐ ThB XXXVI.

Zagorskaja, *Nina Borisovna*, portrait painter, * 16.12.1925 Surnovka (Vitebsk) – RUS ☐ ChudSSSR IV.1.

Zagorskaja, *Vera Fedorovna* → **Kert,** *Vera Fedorovna*

Zagórski, *Jan Ostoja*, painter, * 1842 Bundurow (Ukraine) – PL ☐ ThB XXXVI.

Zagorskij, *Aleksandr Alekseevič*, graphic artist, * 30.8.1906 Mušak (Vjatka), † 19.3.1973 Moskau – RUS ☐ ChudSSSR IV.1.

Zagorskij, *Konstantin Ivanovič*, filmmaker, * 22.4.1934 Kiev – UA, RUS ☐ ChudSSSR IV.1.

Zagorskij, *Nikolaj Petrovič* (Zagorsky, Nikolai Petrovich; Sagorskij, Nikolai Petrowitsch), portrait painter, genre painter, master draughtsman, * 2.12.1849 St. Petersburg, † 11.1.1894 St. Petersburg – RUS ☐ ChudSSSR IV.1; Milner; ThB XXIX.

Zagorsky, *Nikolai Petrovich* (Milner) → **Zagorskij,** *Nikolaj Petrovič*

Zagoskin, *David Efimovič* (Zagoskin, David Efimovich), painter, graphic artist, * 2.2.1900 Suraž, † 2.2.1942 Leningrad – RUS, BY ☐ ChudSSSR IV.1; Milner.

Zagoskin, *David Efimovich* (Milner) → **Zagoskin,** *David Efimovič*

Zagradskij, *Petr Ivanovič*, silversmith, f. 1776 – RUS ☐ ChudSSSR IV.1.

Zagrekov, *Gennadij Veniaminovič*, graphic artist, master draughtsman, watercolourist, * 5.12.1937 Frolovo (Volgograd) – RUS ☐ ChudSSSR IV.1.

Zagubibat'ko, *Viktor Semenovič* (ChudSSSR IV.1) → **Zagubybat'ko,** *Viktor Semenovyč*

Zagubybat'ko, *Viktor Semenovyč* (Zagubibat'ko, Viktor Semenovič), painter, * 19.11.1937 Dnepropetrovsk – UA ☐ ChudSSSR IV.1.

Zaguljaev, *Aleksandr Nikolaevič*, painter, * 1.3.1923 Solov'evo (Jaroslavl) – RUS ☐ ChudSSSR IV.1.

Zaguri, *Pietro*, architect, * 1733 Venedig, † 1804 Padua – I ☐ ThB XXXVI.

Zaguri, *Saro* → **Zagari,** *Saro*

Zagurović, *Jerolim*, printmaker, f. 1569, l. 1571 – YU, I ☐ ELU IV.

Zahálka, *Rudolf*, landscape painter, portrait painter, * 4.1.1859 Budyně nad Ohří, † 26.10.1879 Prag – CZ ☐ Toman II.

Zahari Zograf (ELU IV) → **Zacharij Zograf**

Zaharija, calligrapher, f. 1628 – BiH ☐ Mazalić.

Zaharijev, *Vasil* (ELU IV) → **Zachariev,** *Vasil*

Zaharov, *Andrejan Dmitrijevič* (ELU IV) → **Zacharov,** *Andrejan Dmitrievič*

Zahavit, painter, * 1.1.1900 Łódź – IL, PL ☐ Jakovsky.

Zahawi, *Muqbil*, sculptor, ceramist, * 1.4.1935 Bagdad – CH, IRQ ☐ KVS; LZSK.

Zahejský, *Jan*, master draughtsman, f. before 1926, l. 1926 – CZ ☐ Toman II.

Zahel, *Adolf* (Zahel, Adolf A.), landscape painter, * 18.5.1888 Prag, † 29.12.1958 Prag – CZ ☐ ThB XXXVI; Toman II; Vollmer V.

Zahel, *Adolf A.* (ThB XXXVI; Toman II) → **Zahel,** *Adolf*

Zahl, *Hugo Friis*, architect, * 8.7.1898 Bergen (Norwegen), † 23.3.1963 Oslo – N ☐ NKL IV.

Záhlava, *Antonín* (Zálava, Antonín), sculptor, * 10.5.1851 Plzeň, l. 1876 – CZ ☐ Toman II.

Zahlbruckner, *Albert*, painter, graphic artist, * 12.6.1895 Allerheiligen (Steiermark), † 6.6.1962 Klagenfurt – A ☐ Fuchs Geb. Jgg. II; List; ThB XXXVI; Vollmer V.

Zahlbruckner, *Eva*, painter, master draughtsman, book art designer, f. about 1950 – A ☐ Fuchs Maler 20.Jh. IV.

Zahle, *Preben*, book illustrator, master draughtsman, * 2.4.1913 Kopenhagen – DK ☐ Vollmer V.

Zahler, *Johann Bapt.*, painter, * 9.6.1829 Billenhausen, † 2.10.1895 München – D ☐ ThB XXXVI.

Zahlhaas, *Johann Nep.* (ThB XXXVI) → **Zahlhaas,** *Johann Nepomuk*

Zahlhaas, *Johann Nepomuk* (Zaalhas, Johann Nepomuk; Zahlhaas, Johann Nep.), watercolourist, * Salzburg, † 27.11.1843 Wien – A ☐ Fuchs Maler 19.Jh. Erg.-Bd II; ThB XXXVI.

Zahlhas, *Johann Nep.* → **Zahlhaas,** *Johann Nepomuk*

Zahlhas, *Johann Nepomuk* → **Zahlhaas,** *Johann Nepomuk*

Zahlkvist, *August*, goldsmith, silversmith, * about 1800 Varanger, † 1847 – DK ☐ Bøje I.

Zahlmand, *Jørgen*, goldsmith, silversmith, f. 1709, l. 1714 – DK ☐ Bøje I.

Zahn, *Albert von*, painter, master draughtsman, * 10.4.1836 Leipzig, † 16.6.1873 Marienbad – D ☐ Ries; ThB XXXVI.

Zahn, *Arthur* (KüNRW IV) → **Zahn,** *Artur*

Zahn, *Artur* (Zahn, Arthur), painter, graphic artist, restorer, * 31.5.1886 Magdeburg, l. before 1968 – D ☐ KüNRW IV; ThB XXXVI; Vollmer V.

Zahn, *Carl*, architect, * 20.12.1818, † 10.3.1889 Hamburg – D ☐ ThB XXXVI.

Zahn, *E.*, fruit painter, f. 1879 – CDN ☐ Harper.

Zahn, *Edward*, lithographer, f. 1854 – USA ☐ Groce/Wallace.

Zahn, *Eman.*, porcelain painter (?), glass painter (?), f. 1894 – CZ ☐ Neuwirth II.

Zahn, *Emil*, porcelain painter (?), f. 1871 (?), l. 1894 – D ☐ Neuwirth I.

Zahn, *Friedrich,* landscape painter, copper
engraver, * 1826 Frauenchiemsee,
† 27.9.1899 München – D
□ Münchner Maler IV; ThB XXXVI.

Zahn, *Hans Wilhelm,* architect, f. 1721
– D □ ThB XXXVI.

Zahn, *Joh. Karl Wilhelm* → **Zahn,**
Wilhelm

Zahn, *Johann Philipp,* miniature painter,
history painter, portrait painter, * 1756
Eisenach, † 1838 Braunschweig – D
□ ThB XXXVI.

Zahn, *Ludwig,* genre painter, * 6.1.1830
München, † 4.6.1855 München – D
□ ThB XXXVI.

Zahn, *Otto,* bookbinder, * 6.3.1906
Arnstadt – USA, D □ Falk.

Zahn, *Rudolf,* architect, * 25.4.1875
Kassel, † 10.3.1916 Verdun – D
□ ThB XXXVI.

Zahn, *Siggi,* painter, * 1940 Berlin – D
□ Nagel.

Zahn, *Wilhelm,* architect, painter,
lithographer, * 21.8.1800 Rodenberg,
† 22.8.1871 Berlin – D, I
□ ThB XXXVI.

Zahnd, *Barbara,* ceramist, * 1952, † 1989
– CH □ WWCCA.

Zahnd, *Claire,* painter, lithographer,
* 27.8.1951 Paris – CH, F □ KVS.

Zahnd, *Johann,* painter, * 14.4.1854
Schwarzenburg, † 1934 Schwarzenburg
– CH, I □ Brun III; ThB XXXVI.

Zahnd, *Jürg,* painter, master draughtsman,
sculptor, * 22.9.1958 Trubschachen
– CH □ KVS.

Zahnd, *Roland,* painter, decorator, graphic
artist, * 7.6.1929 Lausanne – CH
□ KVS.

Zahner, *Andreas* (Zohner, Ondřej),
sculptor, * 1675 or 7.7.1709
Ettershausen, † before 6.2.1752 Olmütz
– CZ □ ThB XXXVI; Toman II.

Zahner, *Arnold,* potter, mosaicist,
* 10.5.1919 Basel – CH □ KVS;
LZSK; WWCCA.

Zahner, *Gustav Rudolf* (Zahner, Rudolf),
portrait painter, genre painter, * 3.4.1825
Krefeld, † 21.3.1903 Krefeld – D, I, GB
□ ThB XXXVI; Wood.

Zahner, *Hermine,* flower painter, still-life
painter, * 22.12.1912 München – D
□ Vollmer V.

Zahner, *Joh. Andreas* → **Zahner,** *Andreas*

Zahner, *Ondřej* → **Zahner,** *Andreas*

Zahner, *Ralph,* artist, * about 1825
Preußen, l. 8.1850 – USA, D
□ Groce/Wallace.

Zahner, *Rudolf* (Wood) → **Zahner,**
Gustav Rudolf

Zahner, *S.,* painter, f. 1855 – GB
□ Wood.

Zahner, *Traugott,* painter, gilder,
* 19.8.1920 Zürich – CH □ KVS;
LZSK.

Zahnke, *Marieluise,* painter, * 1942 Köln
– D □ KünNRW II.

Zahnleiter, *Michael,* mason, * 1762
Schönbrunn (Ober-Franken) (?),
† 3.4.1840 Burgebrach – D □ Sitzmann;
ThB XXXVI.

Zahnleiter, *Michael* → **Zahnleiter,**
Michael

Záhonyi, *Géza,* landscape painter,
* 6.1.1889 Budapest, l. before 1961
– H □ MagyFestAdat; ThB XXXVI;
Vollmer V.

Zahoray, *János* (MagyFestAdat) →
Zahoray, *János*

Zahorán, *Mária,* commercial artist, * 1950
Békéscsaba – H □ MagyFestAdat.

Zahoray, *János* (Zahorai, János), portrait
painter, genre painter, * 17.6.1835
Máramarossziget, † 23.3.1909 Beregszász
– H □ MagyFestAdat; ThB XXXVI.

Zahoray, *Johann* → **Zahoray,** *János*

Zahořik, *Jan,* architect, f. 1751, l. 1756
– CZ □ Toman II.

Záhoróva-Rezuicková, *Jarmila,* figure
painter, * 1924 – CZ □ Vollmer VI.

Zahorski, *Lech,* commercial artist,
caricaturist, f. before 1957 – PL
□ Vollmer VI.

Záhorský, *Franta* → **Ziegelheim,** *Franta*

Záhorský, *Karel* (Toman II) → **Záhorský,**
Karel

Záhorský, *Karel* (Záhorský, Karel),
painter, * 1870 Prag, † 16.4.1902
Straschitz (Böhmen) – CZ, TR, HR
□ ThB XXXVI; Toman II.

Zahout, *Bartholomäus,* porcelain painter (?),
f. 1907 – CZ □ Neuwirth II.

Zahr, *Johann Peter* → **Zaar,** *Johann
Peter*

Zahra, *Vincenzo Francesco,* painter,
* 1710, † 1773 – I, M □ DA XXXIII.

Zahraddnik, *Carl,* painter, graphic artist,
* 17.11.1909 Wien – † 10.12.1982 Wien
– A □ Fuchs Maler 20.Jh. IV.

Zahrádka, *Jan,* painter, * 29.11.1900
Královské Vinohrady – CZ □ Toman II.

Zahrádka, *Karel,* landscape painter,
* 17.2.1878 Prag-Smíchov – CZ
□ Toman II.

Zahradnický, *Hugo,* painter, * 29.9.1883
Prag – CZ □ Toman II.

Zahradniczek, *Joseph,* landscape
painter, lithographer, * 1813 or
1822 Wien, † 29.8.1844 Wien – A
□ Fuchs Maler 19.Jh. IV; ThB XXXVI.

Zahradnik, *Franz,* sculptor, * 28.4.1848
Wien, l. 1874 – A □ ThB XXXVI.

Zahradník, *Otto,* painter, * 4.7.1894
Kutná Hora, † 2.4.1939 Prag – CZ
□ Toman II.

Zahradník, *Václav,* painter, * 15.2.1855
Levínská-Olešnice, † 23.11.1931 Prag
– CZ □ Toman II.

Zahradníková, *Vlasta,* master draughtsman,
* 26.1.1937 Pardubice – CZ
□ ArchAKL.

Zahradníková-Brychtová, *Jaroslava* →
Brychtová, *Jaroslava*

Zahrt, *Joh. Christian,* silversmith, f. 1755,
l. 1760 – F □ ThB XXXVI.

Zahrtman, *Kristian Peder Henrik* (ELU
IV) → **Zahrtmann,** *Kristian*

Zahrtmann, *Kristian* (Zahrtman, Kristian
Peder Henrik), painter, * 31.3.1843
Rønne, † 22.6.1917 Kopenhagen or
Frederiksberg (Kopenhagen) – DK
□ DA XXXIII; ELU IV; ThB XXXVI.

Zahrtmann, *Peder Henrik Kristian* →
Zahrtmann, *Kristian*

Zai Ti-tschi, watercolourist, woodcutter,
* Schuntch (Guangdong), f. 1944 – RC
□ Vollmer VI.

Zaica, *Dorel,* painter, * 22.7.1939 Bukarest
– RO □ Barbosa.

Zaïčenko, *Ivan Romanovyč,* architect,
* 17.6.1915 Kremenčuk – UA □ SChU.

Zaichū, painter, * 1750, † 1837 – J
□ Roberts.

Zaicu, *Ioan,* painter, * 1868 Fizeş (Caraş),
† 1914 Temesvár – RO □ ThB XXXVI.

Zaidenberg, *Arthur,* painter, * 1903 –
USA □ Vollmer V.

Zaidia, *Sebastian,* painter, f. 1592, l. 1593
– E □ Aldana Fernández; ThB XXXVI.

Zaifuku-shi, sculptor, mask carver,
f. about 746 – J □ Roberts.

Zaigoan → **Bairei,** *Kōno Naotoyo*

Zaiji → **Bi,** *Daqi*

Zaike Bosatsu → **Rakan**

Zaikine, *Eugene A.,* painter, sculptor,
decorator, * 12.1.1908 – USA □ Falk.

Zaim, *Oya* → **Katoglu,** *Oya*

Zaim, *Turgut,* painter, graphic artist,
* 5.8.1906 Istanbul, † 1974 Ankara
– TR □ DA XXXIII.

Zaimei, painter, * 1778, † 1844 – J
□ Roberts.

Zaimov, *Dimo Minkov,* painter,
* 25.4.1930 Karamanite – BG □ EIIB;
Marinski Živopis.

Zain Al-Ābidīn, miniature painter, f. 1609
– IND □ ArchAKL.

Zainea, *Şerban,* painter, graphic artist,
* 23.9.1907 Brăila – RO □ Barbosa;
Vollmer V.

Zainer, *Hans,* goldsmith, f. 1570, l. 1571
– D □ Seling III.

Zainer, *Hieronymus,* goldsmith, f. 1587,
l. 1595 – D, A □ Seling III.

Zainer, *Tobias* → **Zeiner,** *Tobias*

Zainer, *Tobias,* goldsmith, * about 1550,
† 1613 – D □ ThB XXXVI.

Zăinescu-Marin, *Ecaterina,* portrait painter,
* 27.8.1921 Slobozia – RO □ Barbosa.

Zaino, *Salvador,* painter, * 1858 Popolo
(Alessandria), † 1942 Buenos Aires
– RA, I □ EAAm III; Merlino.

Zairis, *Emmanuel,* painter, * 14.5.1876
Halikarnassos, † 2.4.1948
Mykonos – GR, D □ Lydakis IV;
Münchner Maler VI.

Zais, smith, f. 1729 – D □ ThB XXXVI.

Zais, *Christian,* architect, * 4.3.1770
Cannstatt, † 26.4.1820 Wiesbaden – D
□ ThB XXXVI.

Zais, *Girolamo,* landscape painter,
f. about 1778, l. 1815 – I □ DEB XI;
ThB XXXVI.

Zais, *Giuseppe,* landscape painter, battle
painter, * 22.3.1709 Forno di Canale
(Belluno), † 29.12.1781 or 1784
Treviso – I □ DA XXXIII; DEB XI;
PittItalSettec; ThB XXXVI.

Zais, *Lucas,* architect, painter, f. 1726,
† 1739 – D □ ThB XXXVI.

Zais, *Matteo,* painter, † 1812 – I
□ ThB XXXVI.

Zaisei, painter, * Kyōto, † 1810 – J
□ Roberts.

Zaiser, *Johann,* sculptor, f. 1801 – D
□ ThB XXXVI.

Zaiser, *Ludw.,* painter, f. 1901 – D
□ Rump.

Zaishō, painter, * 1813, † 1871 – J
□ Roberts.

Zaisinger, *Mathes* → **Zasinger,** *Matthäus*

Zaisinger, *Matthäus* → **Zasinger,**
Matthäus

Zaiss, *Leonard,* painter, sculptor, * 1892,
† 26.11.1933 Harrison (New York)
– USA □ Falk.

Zaiß, *Werner Karl,* graphic artist, * 1943
Stuttgart – D □ Nagel.

Zaist, *Giambattista* (PittItalSettec) →
Zaist, *Giovanni Battista*

Zaist, *Gio. Battista* (Schede Vesme III) →
Zaist, *Giovanni Battista*

Zaist, *Giovanni Battista* (Zaist,
Giambattista; Zaist, Gio. Battista),
architectural painter, * 14.6.1700
Cremona, † 22.9.1757 or 29.9.1757
Cremona – I □ DEB XI; PittItalSettec;
Schede Vesme III; ThB XXXVI.

Zaitsev, *Nikita* → **Zajcev,** *Nikita*

Zaitsev, *Nikolai Semenovich* → **Zajcev,**
Nikolaj Semenovič

Zaïtsev, *Slava* (Zajcev, Vjačeslav Michajlovič), fashion designer, * 2.3.1938 Ivanovo – RUS, F ⊡ ChudSSSR IV.1.

Zaitzevsky, *Rurik*, master draughtsman, * 1930 – S ⊡ SvKL V.

Zajac, *Jack*, painter, * 12.1929 Youngstown (Ohio) – USA ⊡ EAAm III; Vollmer V.

Zajac, *Michail Stepanovič* (ChudSSSR IV.1) → **Zajac'**, *Michajlo Stepanovyč*

Zajac', *Michajlo Stepanovič* → **Zajac'**, *Michajlo Stepanovyč*

Zajac', *Michajlo Stepanovyč* (Zajac, Michail Stepanovič), filmmaker, * 27.10.1927 Rakovo (Transkarpatien) – UA ⊡ ChudSSSR IV.1.

Zajac, *Nikolaj Ivanovič*, painter, graphic artist, * 28.9.1906 Krasnojarsk, † 20.1.1965 Krasnojarsk – RUS ⊡ ChudSSSR IV.1.

Zajačuk, *Stefanija Tanasievna* (ChudSSSR IV.1) → **Zajačuk**, *Stefanija Tanasiïvna*

Zajačuk, *Stefanija Tanasiïvna* (Zajačuk, Stefanija Tanasievna), ceramist, * 5.9.1909 Kosov (Ivano-Frankovsk) – UA ⊡ ChudSSSR IV.1.

Zajácz, *András*, sculptor, painter, * 1928 Timár – H ⊡ MagyFestAdat.

Zajaczkowska, *Marie*, portrait painter, * 11.7.1853 or 11.7.1856 Brünn, † 21.9.1932 Wien – A ⊡ Fuchs Maler 19.Jh. Erg.-Bd II; Fuchs Maler 19.Jh. IV; ThB XXXVI.

Zajaczkowski, *Theodor*, genre painter, animal painter, illustrator, * 26.1.1852 Brünn, † 30.10.1908 Wien – A ⊡ Fuchs Maler 19.Jh. Erg.-Bd II; Fuchs Maler 19.Jh. IV; Ries; ThB XXXVI; Toman II.

Zajakin, *Jakov*, enamel painter, f. 1701 – RUS ⊡ ChudSSSR IV.1.

Zajakin, *Vasilij*, mosaicist, f. 1768 – RUS ⊡ ChudSSSR IV.1.

Zajauskij, *Andrej*, icon painter, f. 1642, † after 1673 – RUS ⊡ ChudSSSR IV.1.

Zajauzskoj, *Andrej* → **Zajauskij**, *Andrej*

Zajc, *M. Ago*, painter, graphic artist, * 1891 Prag, † 17.3.1922 Cannes – TN, DZ ⊡ ThB XXXVI.

Zajcaŭ, *Anatol' Cimofeevič* (Zajcev, Anatolij Timofeevič), book illustrator, monumental artist, metal designer, woodcutter, book art designer, linocut artist, * 13.9.1939 Gorodok (Smolensk) – BY ⊡ ChudSSSR IV.1.

Zajcaŭ, *Jaŭgen Aljaksejavič* → **Zajcev**, *Evgenij Alekseevič*

Zajcenko, *Vasilij Andrianovič* (ChudSSSR IV.1) → **Zajčenko**, *Vasyl' Andrijanovyč*

Zajčenko, *Vasyl' Andrianovyč* → **Zajčenko**, *Vasyl' Andrijanovyč*

Zajčenko, *Vasyl' Andrijanovyč* (Zajčenko, Vasilij Andrianovič), painter, graphic artist, * 26.3.1912 Odesa, † 8.6.1985 Odesa – UA ⊡ ChudSSSR IV.1; SchU.

Zajcev, *Aleksandr Dmitrievič*, painter, * 16.6.1903 Blagoveščensk (Amur), † 12.5.1982 Leningrad – RUS ⊡ ChudSSSR IV.1.

Zajcev, *Aleksandr Vasil'evič*, miniature painter, decorator, * 23.2.1918 Anjutino (Vladimir) – RUS ⊡ ChudSSSR IV.1.

Zajcev, *Aleksej Ivanovič*, miniature painter, * 9.5.1921 Palech – RUS ⊡ ChudSSSR IV.1.

Zajcev, *Aleksej Sergeevič*, graphic artist, * 16.2.1927 Kolomenskoe – RUS ⊡ ChudSSSR IV.1.

Zajcev, *Anatolij Timofeevič* (ChudSSSR IV.1) → **Zajcaŭ**, *Anatol' Cimofeevič*

Zajcev, *Dmitrij Ivanovič*, monumental artist, graphic artist, landscape painter, mosaicist, * 20.11.1926 Voznesenka (Orenburg) – RUS ⊡ ChudSSSR IV.1.

Zajcev, *Evgenij Alekseevič* (Zajcaŭ, Jaŭgen Aljaksejavič), painter, graphic artist, * 3.1.1908 Nevel, † 13.9.1992 – BY ⊡ ChudSSSR IV.1; Kat. Moskau II; KChE I.

Zajcev, *Evgenij Fedorovič*, graphic artist, book art designer, illustrator, * 11.7.1940 Ivanovo – RUS ⊡ ChudSSSR IV.1.

Zajcev, *Evgenij Mitrofanovič*, painter, * 28.12.1935 Kursk – RUS, UA ⊡ ChudSSSR IV.1.

Zajcev, *Evgenij Nikolaevič*, painter, * 17.2.1884 Moršansk (Gouv. Tambov), † 4.7.1967 Kujbyšev – RUS ⊡ ChudSSSR IV.1.

Zajcev, *Fedir Grygorovyč* (Zajcev, Fedor Grigor'evič), portrait sculptor, * 1.5.1927 Volnovacha – UA ⊡ ChudSSSR IV.1.

Zajcev, *Fedor Grigor'evič* (ChudSSSR IV.1) → **Zajcev**, *Fedir Grygorovyč*

Zajcev, *Gennadij Efimovič*, graphic artist, * 19.8.1929 Omsk – RUS ⊡ ChudSSSR IV.1.

Zajcev, *Georgij L'vovič*, ornamental draughtsman, * 1879, † 1919 – RUS ⊡ ChudSSSR IV.1.

Zajcev, *German Fedorovič*, linocut artist, * 29.8.1938 Orechovo-Zuevo – RUS ⊡ ChudSSSR IV.1.

Zajcev, *Igor' Dmitrievič*, book illustrator, graphic artist, book art designer, * 1.7.1926 Obojan' – RUS ⊡ ChudSSSR IV.1.

Zajcev, *Ivan (1740)*, wood carver, f. 1740, l. 1741 – RUS ⊡ ChudSSSR IV.1.

Zajcev, *Ivan (1812)*, silversmith, f. 1812, l. 1849 – RUS ⊡ ChudSSSR IV.1.

Zajcev, *Ivan Ėrastovič*, painter, * 27.1.1874 Golicyno (Saratov), l. 1911 – RUS ⊡ ChudSSSR IV.1.

Zajcev, *Ivan Ėrnestovič* → **Zajcev**, *Ivan Ėrastovič*

Zajcev, *Ivan Kindratovyč* (SchU) → **Zajcev**, *Ivan Kondrat'evič*

Zajcev, *Ivan Kondrat'evič* (Zajcev, Ivan Kindratovyč; Sajzeff, Iwan Kondratjewitsch), portrait painter, master draughtsman, * 1805 Archangelskoe (Penza), † 23.12.1890 or 4.1.1891 Poltava – UA, RUS ⊡ ChudSSSR IV.1; SchU; ThB XXIX.

Zajcev, *Jakov Petrovič*, sculptor, * 14.11.1905 Sysert' – RUS ⊡ ChudSSSR IV.1.

Zajcev, *Jurij Antonovič*, painter, * 27.9.1890 Irch-Sirmy (Kazan'), † 25.12.1972 Čeboksary – RUS ⊡ ChudSSSR IV.1.

Zajcev, *Kondrat*, icon painter, portrait painter, f. 1805 – RUS ⊡ ChudSSSR IV.1.

Zajcev, *Kondratij* → **Zajcev**, *Kondrat*

Zajcev, *Leonid Michajlovič*, painter, graphic artist, * 10.7.1933 Sysekt' (Sverdlovsk) – RUS ⊡ ChudSSSR IV.1.

Zajcev, *Matvej Markovič*, painter, illustrator, * 26.11.1880 Sutki (Mogilev), † after 1940 – UA ⊡ ChudSSSR IV.1.

Zajcev, *Michail Vasil'evič*, painter, * 20.9.1912 Podol'e (Tver), † 11.2.1964 Petrozavodsk – RUS ⊡ ChudSSSR IV.1.

Zajcev, *Mikola Mitrofanovič* → **Zajcev**, *Nikolaj Mitrofanovič*

Zajcev, *Mykola Mytrofanovyč* (SchU) → **Zajcev**, *Nikolaj Mitrofanovič*

Zajcev, *Nikita* (Zaytsev, Nikita), portrait painter, miniature painter, * 1791, † 2.6.1828 – RUS ⊡ ChudSSSR IV.1; Milner.

Zajcev, *Nikolaj Mitrofanovič* (Zajcev, Mykola Mytrofanovyč), painter, graphic artist, * 22.5.1907 Kamenskoe (Ekaterinoslav), † 11.5.1972 Odesa – UA ⊡ ChudSSSR IV.1; SchU.

Zajcev, *Nikolaj Semenovič* (Zaytsev, Nikolai Semenovich), painter, * 24.11.1885 Moskau, † 19.7.1938 Moskau – RUS ⊡ ChudSSSR IV.1; Milner.

Zajcev, *Pavel Grigor'evič*, painter, * 1794, l. 1839 – UA ⊡ ChudSSSR IV.1.

Zajcev, *Slava* → **Zaïtsev**, *Slava*

Zajcev, *Stepan Jakovlevič*, sculptor, * 1758, † 1823 – RUS ⊡ ChudSSSR IV.1.

Zajcev, *Viktor Ivanovič*, painter, * 15.4.1922 Moskau, † 20.8.1970 Moskau – RUS ⊡ ChudSSSR IV.1.

Zajcev, *Vjačeslav Michajlovič* (ChudSSSR IV.1) → **Zaïtsev**, *Slava*

Zajcev, *Vladimir Georgievič*, graphic artist, * 17.1.1931 Aleksandrovka – RUS, UA ⊡ ChudSSSR IV.1.

Zajcev, *Vladimir Nikolaevič*, graphic artist, * 19.10.1932 Sverdlovsk – RUS ⊡ ChudSSSR IV.1.

Zajcev, *Zosima*, icon painter, f. 1832 – RUS ⊡ ChudSSSR IV.1.

Zajceva (Zaytseva), artist, f. 1922 – RUS ⊡ Milner.

Zajceva, *Anna Gavrilovna*, toymaker, toy designer, decorative painter, * 19.8.1897 Odoev (Tula), l. 1974 – RUS ⊡ ChudSSSR IV.1.

Zajceva, *Ėl'vina Maksimovna* (ChudSSSR IV.1) → **Zajceva**, *El'vina Maksymivna*

Zajceva, *El'vina Maksymivna* (Zajceva, Ėl'vina Maksimovna), sculptor, * 4.6.1930 Vorošilovgrad – UA ⊡ ChudSSSR IV.1.

Zajceva, *Marina Vladimirovna*, costume designer, * 3.6.1937 Moskau – RUS ⊡ ChudSSSR IV.1.

Zajceva, *Vera Michajlovič*, painter, costume designer, * 18.7.1924 Moskau – RUS ⊡ ChudSSSR IV.1.

Zajcov, *Nikita* → **Zajcev**, *Nikita*

Zajcov, *Pavel Grigor'evič* → **Zajcev**, *Pavel Grigor'evič*

Zajcov, *Zosima* → **Zajcev**, *Zosima*

Zajdel', *Igor'*, painter, graphic artist, assemblage artist, * 1965 Moskau – RUS ⊡ Kat. Ludwigshafen.

Zajdenberg, *Savelij Moiseevič* → **Zejdenberg**, *Savelij Moiseevič*

Zajdener-Sadd, *Evgenija Isaakovna* → **Zejdener-Sadd**, *Evgenija Isaakovna*

Zajec, *Edward*, painter(?), * 1938 Triest – I ⊡ PittItalNovec/2 II.

Zajec, *Franc Ksaver* (ELU IV) → **Zajec**, *Franz*

Zajec, *Franz* (Zajec, Franc Ksaver), sculptor, * 4.12.1821 Stara Oselica (Ober-Krain), † 1888 Ljubljana – SLO ⊡ ELU IV; ThB XXXVI.

Zajec, *Ivan*, sculptor, * 15.7.1869 Ljubljana, † 29.7.1952 Ljubljana – SLO ⊡ ELU IV; ThB XXXVI; Vollmer V.

Zajíc, *Augustin*, painter, graphic artist, * 30.8.1891 Běchovice, † 17.3.1922 Cannes – CZ, DZ, F ⊡ Toman II.

Zajíc, *Jaroslav*, painter, graphic artist, * 28.8.1899 Prag, l. 1936 – CZ ⊡ Toman II.

Zajíc, *M. Ago* → **Zajíc**, *Augustin*

Zajíc, *Václav,* glass artist, * 20.1.1951
Turnov – CZ ⊡ ArchAKL.

Zajicek, *Carl Wenzel,* landscape
painter, veduta painter, * 29.2.1860
Wien, † 19.3.1923 Wien – A
⊡ Fuchs Maler 19.Jh. IV.

Zajicek, *Franz,* goldsmith(?), f. 1885,
l. 1899 – A ⊡ Neuwirth Lex. II.

Zajíček, *Jaroslav,* painter, * 26.8.1894
Dolany, l. 1939 – CZ ⊡ Toman II.

Zajicek, *Karl Josef* (Zajicek, Karl Josef
Richard), graphic artist, portrait painter,
* 5.2.1879 Wien, † 23.9.1945 Wien
– A ⊡ Fuchs Maler 19.Jh. Erg.-Bd II;
Fuchs Maler 19.Jh. IV; ThB XXXVI.

Zajicek, *Karl Josef Richard* (Fuchs Maler
19.Jh. Erg.-Bd II; Fuchs Maler 19.Jh.
IV) → **Zajicek,** *Karl Josef*

Zajkov, *Georgij Aleksandrovič,* sculptor,
* 16.3.1937 Leningrad – RUS
⊡ ChudSSSR IV.1.

Zajkov, *Vitalij Semenovič,* sculptor,
* 19.5.1924 Borovoe (Ekaterinoslav)
– RUS ⊡ ChudSSSR IV.1.

Zajmi, *Nexhmedin,* painter, * 1916 – AL
⊡ ArchAKL.

Zajnalov, *Gusejn Ějnalovič* (ChudSSSR
IV.1) → **Zejnalov,** *Gusejn Ějnalovič*

Zajšlo, *Leonid Pavlovič,* sculptor,
* 18.3.1923 Kursk – RUS
⊡ ChudSSSR IV.1.

Zajtai, *Imre* (MagyFestAdat; ThB XXXVI)
→ **Szabó,** *Imréné*

Zajti, *Ferenc,* painter, * 1886 Újfehértó,
† 1961 Budapest – H ⊡ MagyFestAdat.

Zak, *Daniel,* conceptual artist, mixed
media artist, * 1961 – IL ⊡ ArchAKL.

Zak, *Eugène* (Zak, Eugeniusz), portrait
painter, * 15.12.1884 Mogilno
(Minsk), † 15.1.1926 Paris – PL,
F ⊡ Edouard-Joseph III; ELU IV;
ThB XXXVI.

Zak, *Eugeniusz* (ELU IV) → **Zak,** *Eugène*

Žak, *Fedor* (ChudSSSR IV.1) → **Jacques,**
Napoléon

Zak, *Galina Moiseevna* (ChudSSSR IV.1)
→ **Zak,** *Galyna Moïseevna*

Zak, *Galyna Moïseevna* (Zak, Galina
Moiseevna; Zak, Galyna Mojseïvna),
underglaze painter, porcelain artist,
filmmaker(?), * 17.10.1908 Kiev – UA
⊡ ChudSSSR IV.1; SChU.

Zak, *Galyna Mojseïvna* (SChU) → **Zak,**
Galyna Moïseevna

Zak, *Ignaz (1867)* (Zak, Ignaz),
goldsmith(?), f. 1867 – A
⊡ Neuwirth Lex. II.

Zak, *Ignaz (1900),* goldsmith, f. 1900 – A
⊡ Neuwirth Lex. II.

Zak, *Ignaz (1920),* goldsmith(?), f. 1920
– A ⊡ Neuwirth Lex. II.

Zak, *Ignaz F.,* jeweller, f. 1914 – A
⊡ Neuwirth Lex. II.

Zak, *Jerzy,* photographer, * 1937 Olejow
– PL ⊡ Krichbaum.

Zak, *Karel J.,* painter, f. 1913 – USA
⊡ Falk.

Žák, *Ladislav,* architect, * 25.6.1900 Prag,
† 26.5.1973 Prag – CZ ⊡ DA XXXIII;
Vollmer V.

Zak, *Lev Vasil'evič* (ChudSSSR IV.1;
Severjuchin/Lejkind) → **Zack,** *Léon*

Zak, *Lev Vasil'evich* (Milner) → **Zack,**
Léon

Žak, *Teodor-Žozef-Napoleon* → **Jacques,**
Napoléon

Zak, *Vaclav,* painter, * 1906 Velke Kysice
– CZ ⊡ Jakovsky.

Žak, *Žerar* → **Jacquot,** *Jacques* (1760)

Zakamennij, *Oleg Nikolaevič* (KChE II)
→ **Zakamennijs,** *Oleg*

Zakamennijs, *Oleg* (Zakamennij, Oleg
Nikolaevič), architect, * 1.11.1914
Kislovodsk – LV ⊡ KChE II.

Zakamennijs, *Oleg Nikolaevič* →
Zakamennijs, *Oleg*

Zakanitch, *Robert,* painter, * 1935
Elizabeth (New Jersey) – USA
⊡ EAPD.

Zakar, *Zoltán,* painter of interiors, still-life
painter, * 1895 Sátoraljaújhely, l. 1932
– H ⊡ MagyFestAdat.

Zakarian, *Zacharie* (Zakarjan, Zakarija),
still-life painter, * 1849 or about
1850 Konstantinopel, † 1921 or
1922 or 1923 Paris – F, TR, ARM
⊡ ChudSSSR IV.1; Schurr V;
ThB XXXVI.

Zakarias, *Yngve,* painter, graphic artist,
master draughtsman, * 1.5.1957
Trondheim – N ⊡ NKL IV.

Zakarija Achtamarci (ChudSSSR IV.1) →
Zakarya Axtamarcì

Zakarjan, *Aram Barsegovič* → **Zakaryan,**
Aram Barseti

Zakarjan, *Aram Borisovič* (ChudSSSR
IV.1) → **Zakaryan,** *Aram Barseti*

Zakarjan, *Ėdmond Gevorkovič* (ChudSSSR
IV.1) → **Zakaryan,** *Ėdmond Gevorki*

Zakarjan, *Zakar* → **Zakarian,** *Zacharie*

Zakarjan, *Zakarija* (ChudSSSR IV.1) →
Zakarian, *Zacharie*

Zakarya Axtamarcì (Zakarija Achtamarci),
miniature painter, calligrapher, f. 1335,
l. 1403 – ARM ⊡ ChudSSSR IV.1.

Zakaryan, *Aram Barseti* (Zakarjan, Aram
Borisovič), book illustrator, graphic artist,
book art designer, * 16.6.1919 Armavir
– ARM ⊡ ChudSSSR IV.1.

Zakaryan, *Bedros* → **Bedros,** *Zaxariaševič*

Zakaryan, *Ėdmond Gevorki* (Zakarjan,
Ėdmond Gevorkovič), monumental
artist, master draughtsman, fresco
painter, * 14.12.1936 Leninakan – ARM
⊡ ChudSSSR IV.1.

Zakaznov, *Boris Leonidovič,* graphic artist,
* 15.2.1900 Moskau, † 9.1.1958 Moskau
– RUS ⊡ ChudSSSR IV.1.

Zakchej, miniature painter, f. 1495 – RUS
⊡ ChudSSSR IV.1.

Zake, *Rasma* (Zake, Rasma Roderigovna),
book illustrator, poster artist, book
art designer, bookplate artist, linocut
artist, * 23.2.1932 Ogre – LV
⊡ ChudSSSR IV.1.

Zake, *Rasma Roderigovna* (ChudSSSR
IV.1) → **Zake,** *Rasma*

Zakhariev, *Vassil* (DA XXXIII) →
Zachariev, *Vasil*

Zakharoff, *Feodor* (Falk) → **Zacharov,**
Fedor Ivanovič

Zakharov, *Andreyan Dmitrievich* →
Zacharov, *Andrejan Dmitrievič*

Zakharov, *Andreyan Dmitriyevich* (DA
XXXIII) → **Zacharov,** *Andrejan
Dmitrievič*

Zakharov, *Guriy Filippovich* (Milner) →
Zacharov, *Gurij Filippovič*

Zakharov, *Iev* → **Zacharov,** *Iov*

Zakharov, *Iov* (Milner) → **Zacharov,** *Iov*

Zakharov, *Ivan Ivanovich* (Milner) →
Zacharov, *Ivan Ivanovič*

Zakharov, *Petr Zakharovich* (Milner) →
Zacharov, *Petr Zacharovič*

Zakharov-Chechenets, *Petr Zakharovich*
→ **Zacharov,** *Petr Zacharovič*

Zakheim, *Bernard Baruch,* fresco painter,
sculptor, designer, * 4.4.1898 or
4.4.1896 Warschau, l. 1947 – USA,
PL ⊡ Falk; Hughes.

Zaki, *Hamid,* painter, graphic artist,
* 10.4.1909 Thun, † 1968 Basel – CH
⊡ LZSK.

Zakirov, *Anvar Šakirovič,* genre painter,
landscape painter, * 7.11.1915 Salavatovo
(Ufa) – RUS ⊡ ChudSSSR IV.1.

Zakirov, *Il'dus Garifovič,* graphic artist,
poster artist, * 12.5.1937 Kazan' – RUS
⊡ ChudSSSR IV.1.

Zakis, *Rasma Roderigovna* → **Zake,**
Rasma

Zakis, *Vilis* (Zakis, Vilis Teodorovič),
graphic artist, * 21.5.1937 Valmiera,
† 16.11.1977 Valmiera – LV
⊡ ChudSSSR IV.1.

Zakis, *Vilis Teodorovič* (ChudSSSR IV.1)
→ **Zakis,** *Vilis*

Zakkedô → **Munakata,** *Shikō*

Zaklikovskaja, *Sof'ja Ljudvigovna*
(Zaklikovskaya, Sofia Lyudvigovna),
painter, * 1899 St. Petersburg, † 1975
Leningrad – RUS ⊡ Milner.

Zaklikovskaya, *Sofia Lyudvigovna* (Milner)
→ **Zaklikovskaja,** *Sof'ja Ljudvigovna*

Žako, *Žerar* (ChudSSSR IV.1) →
Jacquot, *Jacques* (1760)

Zakolodin, *Aleksej Ivanovič* → **Zakolodin-
Mitin,** *Aleksej Ivanovič*

Zakolodin-Mitin, *Aleksej Ivanovič,* painter,
* 15.3.1892 Moskau, † 7.12.1956
Leningrad – RUS ⊡ ChudSSSR IV.1.

Zakolupin, *Nikolaj,* sculptor, f. 1819,
l. 1826 – RUS ⊡ ChudSSSR IV.1.

Zakolupin, *Stepan,* sculptor, f. 1826,
l. 1855 – RUS ⊡ ChudSSSR IV.1.

Zakorjukin, *Georgij Michajlovič,*
whalebone carver, * 15.4.1934
Georgievskaja (Archangelsk),
† 24.11.1962 Lomonosovo (Archangelsk)
– RUS ⊡ ChudSSSR IV.1.

Zákou, *Jos.,* porcelain painter(?), f. 1908
– CZ ⊡ Neuwirth II.

Žakov, *German Vasil'evič,* graphic
artist, * 11.1.1937 Čeljabinsk – RUS
⊡ ChudSSSR IV.1.

Zakovaev, *Aleksej Stepanovič,*
silversmith, f. 1803, l. 1810 – RUS
⊡ ChudSSSR IV.1.

Zakovrjašin, *Aleksandr Georgievič,* graphic
artist, illustrator, * 1899 Barnaul,
† 7.5.1945(?) Berlin – RUS, KZ
⊡ ChudSSSR IV.1.

Zakovsek, *Karl,* landscape painter,
* 26.5.1888 Wien, † 13.11.1965 Wien
– A ⊡ Fuchs Geb. Jgg. II.

Zakreski, *Alexander,* topographical
draughtsman, lithographer, master
draughtsman, f. 1850, l. 1858 – USA
⊡ EAAm III; Groce/Wallace; Hughes.

Zakrisson, *Pehr* (SvKL V) → **Zakrisson,**
Per

Zakrisson, *Per* (Zakrisson, Pehr),
carpenter, cabinetmaker, architect,
sculptor, * 1723 Kubbe, † 1780 Kubbe
– S ⊡ SvK; SvKL V; ThB XXXVI.

Zakrojščikov, *Stefan* → **Zakrojščikov,**
Stepan

Zakrojščikov, *Stepan,* engraver,
illustrator, f. 1704, l. 1715 – RUS
⊡ ChudSSSR IV.1.

Zakrževskaja, *Sof'ja Michajlovna,* book
illustrator, graphic artist, book art
designer, * 24.11.1899 Iževsk, l. 1975
– RUS ⊡ ChudSSSR IV.1.

Zakrzewski, *Josef,* goldsmith,
jeweller, f. 1893, l. 1908 – A
⊡ Neuwirth Lex. II.

Zakrzewski, *Władysław,* copper engraver,
painter, * 4.6.1903 Pakość (Posen),
† 25.10.1944 – PL ⊡ Vollmer V.

Zakucka, *Fanny* → **Harlfinger,** *Fanny*

Zakurin, *Avraam,* mosaicist, f. 1768 –
RUS ▭ ChudSSSR IV.1.

Zakurs'ka, *Luïza Oleksandrivna*
(Zakurskaja, Luiza Aleksandrovna),
textile artist, designer, * 12.5.1939 Kiev
– UA ▭ ChudSSSR IV.1.

Zakurskaja, *Luiza Aleksandrovna*
(ChudSSSR IV.1) → **Zakurs'ka,** *Luïza
Oleksandrivna*

Zakuseev, *Kirill Fedorovič,*
painter, f. 1758, l. 1761 – RUS
▭ ChudSSSR IV.1.

Žakybaliev, *Marat Gazizollauly* →
Džakubaliev, *Marat*

Zal', *Vasilij Karlovič,* painter, * 19.3.1871,
† 1919(?) – UA ▭ ChudSSSR IV.1.

Zala, *Georg* → **Zala,** *György*

Zala, *György,* sculptor, * 16.4.1858
Alsólendva (Ungarn), † 31.7.1937
Budapest – H ▭ ThB XXXVI.

Zala, *Tibor,* graphic artist, * 1920
Pestszentlőrinc – H ▭ MagyFestAdat.

Zálabský, *František,* painter, * 1957
Pardubice – CZ ▭ ArchAKL.

Žalalis, *Gintautas-Vincentas Prano*
(ChudSSSR IV.1) → **Zalalis,** *Gyntautas-
Vincentas*

Zalalis, *Gyntautas-Vincentas* (Žalalis,
Gintautas-Vincentas Prano), stage
set designer, * 15.9.1936 Padvarnjaj
(Litauen) – LT ▭ ChudSSSR IV.1.

Zalaméa, *Francisco de* → **Salamanca,**
Fray Francisco de (1493)

Zalameda, *Filippino Oscar de,* painter,
* 1934 – RP ▭ Vollmer V.

Zalán, *Zoltán,* graphic artist, sculptor,
* 1938 Sopron – H ▭ MagyFestAdat.

Zalántai, *Mária,* mosaicist, ceramist,
enamel painter, etcher, * 1940 Budapest
– H, I ▭ MagyFestAdat.

Zalaudek, *Hans* (List) → **Zalaudek,** *Hans
Friedrich*

Zalaudek, *Hans Friedrich* (Zalaudek,
Hans), painter, architect, * 10.9.1909
Köflach – A ▭ Fuchs Maler 20.Jh. IV;
List.

Zálava, *Antonín* (Toman II) → **Záhlava,**
Antonín

Zalaváry, *Miklós,* painter, * 1929 Ecser
– H ▭ MagyFestAdat.

Zalce, *Alfredo,* lithographer, fresco painter,
metal sculptor, * 12.1.1908 Patzcuaro
(Michoacán) – MEX ▭ DA XXXIII;
EAAm III; ThB XXXVI; Vollmer V.

Zal'cer, *Semen Zel'manovič,* graphic artist,
* 1898 Odessa, † 1941 Odessa – UA
▭ ChudSSSR IV.1.

Zal'cman, *Aleksej Moiseevič* (Salzmann,
A. M.), architect, * 22.8.1899 Teofipol',
† 31.1.1963 – RUS, UA ▭ ArchAKL.

Zal'cman, *Pavel Jakovlevič,* painter,
graphic artist, filmmaker, * 2.1.1912
Kišinev – KZ, RUS ▭ ChudSSSR IV.1.

Zal'cman, *Salamon Berkovič* (Zal'cman,
Zalman Berkovič), painter, graphic artist,
* 1913 Smorgon', † 9.1941 or 12.1941
– BY ▭ ChudSSSR IV.1.

Zal'cman, *Solomon Berkovič* → **Zal'cman,**
Salamon Berkavič

Zal'cman, *Zalman Berkovič* (ChudSSSR
IV.1) → **Zal'cman,** *Salamon Berkavič*

Zaldas, *Antonio,* sculptor, f. 1661 – E
▭ ThB XXXVI.

Zalder, *František X.* (Toman II) →
Zalder, *Franz Xaver*

Zalder, *Franz Xaver* (Zalder, František
X.), miniature painter, * 30.5.1815
Königinhof (Böhmen) or Königgrätz,
l. 28.10.1848 – CZ ▭ ThB XXXVI;
Toman II.

Zaldívar, *Francisco,* painter, f. 1501
– MEX ▭ Toussaint.

Zaldua, *Juan de,* architect, f. 1689 – E
▭ ThB XXXVI.

Zaldua, *Martin de,* architect, f. 1693,
l. 1720 – E ▭ ThB XXXVI.

Zaldua, *Pedro de,* architect, * Asteasu (?),
f. 1604 – E ▭ ThB XXXVI.

Zaldúa, *Ruperto,* painter, f. 1867 – E
▭ Cien años XI.

Zale, *Karl Fedorovič* → **Zāle,** *Kārlis*

Zale, *Karl Fricevič* (ChudSSSR IV.1) →
Zāle, *Kārlis*

Zale, *Karl Fritzevich* → **Salits,** *Kārlis*

Zāle, *Kārlis* (Zale, Karl Fricevič; Zāle-
Zālītis, Kārlis), sculptor, * 6.11.1888
Mažieki, † 19.2.1942 Inčukalns – LV,
LT ▭ ChudSSSR IV.1; DA XXXIII;
KChE II; ThB XXXVI.

Zale-Zalitis, *Karl Fёdorovič* → **Zāle,**
Kārlis

Zāle-Zālītis, *Kārlis* (ThB XXXVI) →
Zāle, *Kārlis*

Zalea → **Zanolli,** *Lea*

Zaleman, *Gugo Robertovič* → **Salemann,**
Hugo

Zaleman, *Gugo Romanovič* (ChudSSSR
IV.1; Kat. Moskau I) → **Salemann,**
Hugo

Zaleman, *Gugo Romanovich* (Milner) →
Salemann, *Hugo*

Zaleman, *Robert Karlovič* (ChudSSSR
IV.1) → **Salemann,** *Robert*

Zaleman, *Roman Karlovič* → **Salemann,**
Robert

Zalencas, *Bronislav Povilo* → **Zalensas,**
Bronius

Zalensas, *Bronislav Povilo* (ChudSSSR
IV.1) → **Zalensas,** *Bronius*

Zalensas, *Bronius* (Zalensas, Bronislav
Povilo), sculptor, * 26.11.1921
Pumpjamaj (Litauen) – LT
▭ ChudSSSR IV.1.

Záleša, *Josef,* painter, * 21.1.1918
Moravský Písek – CZ ▭ Toman II.

Zálešák, *Štěpán* → **Zalešák,** *Stephan*

Zalešák, *Stephan* (Zálešák, Štěpán),
wood sculptor, * 9.1.1874 Barowa
(Mähren), † 30.10.1945 Prag – CZ
▭ ThB XXXVI.

Załęska, *Gabriela* → **Jasieńska,** *Gabriela*

Zaleskaja, *Vera Konstantinovna,* graphic
artist, painter, * 30.6.1908 Vladikavkaz
– RUS ▭ ChudSSSR IV.1.

Zaleski, *Antoni* (Zaleskis, Antanas),
painter, illustrator, master draughtsman,
* 15.2.1824 Zubišksis, † 4.10.1885
Florenz – PL, I ▭ ChudSSSR IV.1;
ThB XXXVI.

Zaleski, *Boguslaw,* painter, f. 1804 – PL
▭ ThB XXXVI.

Zaleski, *Bronisław,* master draughtsman,
etcher, * 1819 Raczkiewicze, † 2.1.1880
Mentone – RUS, F, PL ▭ ThB XXXVI.

Zaleski, *Jakób* (ThB XXXVI) →
Zalesskij, *Jakov*

Zaleski, *Marcin,* architectural painter,
* 1796 Krakau, † 16.9.1877 Warschau
– PL ▭ ThB XXXVI.

Zalesskij, *Antanas* → **Zaleski,** *Antoni*

Zales'kij, *Grygorij* → **Zalesskij,** *Grigorij*

Zaleskis, *Antanas* (ChudSSSR IV.1) →
Zaleski, *Antoni*

Záleský, *František,* painter, * 24.2.1901
Drahanovice – SK ▭ Toman II.

Záleský, *Petr,* sculptor, * 13.7.1953 Nový
Bor – CZ ▭ ArchAKL.

Zalesov, *Aleksandr Petrovič,* miniature
sculptor, medalist, * 12.7.1827, l. 1859
– RUS ▭ ChudSSSR IV.1.

Zalesov, *T.,* silversmith, f. 1849, l. 1854
– RUS ▭ ChudSSSR IV.1.

Zalesov,,, *Vasilij Fedorovič* → **Zalesov,**
Vasilij Fedorovič

Zalesov, *Vasilij Fedorovič,*
silversmith, f. 1828, l. 1840 – RUS
▭ ChudSSSR IV.1.

Zalesskij, *Grigorij,* master draughtsman,
painter, f. 1695 – PL, UA
▭ ChudSSSR IV.1.

Zalesskij, *Jakov* (Zaleski, Jakób), portrait
painter, f. 1813, l. 1821 – RUS
▭ ChudSSSR IV.1; ThB XXXVI.

Zaletov, *Leonid Nikolaevič,* illustrator
of childrens books, painter, graphic
artist, * 1910 Irkutsk, † 1942 – RUS
▭ ChudSSSR IV.1.

Zalev'kyj, *Jakiv,* porcelain painter,
f. 1886 – UA ▭ SChU.

Zalewski, *Daniel,* sculptor, * 8.1.1827
Warschau, † 12.10.1868 Warschau – PL
▭ ThB XXXVI.

Zalewski, *Jakub* → **Zalevs'kyj,** *Jakiv*

Zalezskij, *Jakov* → **Zalesskij,** *Jakov*

Zali, *Giovanni Battista,* painter,
* 1793 Boccioleto, † 1851 Mailand
– I ▭ Comanducci V; DEB XI;
ThB XXXVI.

Zalieskig, *Grigorij* → **Zalesskij,** *Grigorij*

Žalilov, *Abduchofiz* → **Džalilov,**
Abduchafiz

Žalilov, *Abdurašid* → **Džalilov,** *Abdurašid*

Žalilov, *Rašid* → **Džalilov,** *Abdurašid*

Žalilov Kuli → **Džalilov,** *Kuli*

Zaline, painter, graphic artist, * 2.5.1947
Monthey (Valais) – CH ▭ KVS.

Zaliouk, *Sacha,* graphic artist, illustrator,
* 1887, † 1971 Paris – UA, F, RUS
▭ Schurr VI.

Zalisz, *Fritz,* sculptor, painter, graphic
artist, * 17.10.1893 Gera, l. before 1961
– D ▭ ThB XXXVI; Vollmer V.

Zalit, *Karl Fedorovič* → **Zāle,** *Kārlis*

Zalit, *Karl Fricevič* → **Zāle,** *Kārlis*

Zalit, *Karl Fritzevich* (Milner) → **Salits,**
Kārlis

Zaliznjak, *Emel'jan Savel'evič* →
Železnjak, *Omeljan Savelijovyč*

Zal'kaln, *Marija Makarovna* (ChudSSSR
IV.1) → **Zalkalne,** *Marija*

Zal'kaln, *Parsla Kriš'janova* (ChudSSSR
IV.1) → **Zalkalne,** *Parsla*

Zal'kaln, *Teodor Eduardovič* (ChudSSSR
IV.1; KChE II; Kat. Moskau II) →
Zaļkalns, *Teodors*

Zal'kaln, *Teodor Eduardovich* (Milner) →
Zaļkalns, *Teodors*

Zalkalne, *Marija* (Zal'kaln, Marija
Makarovna), sculptor, architect,
* 9.10.1878 Nikolaev, † 5.4.1970 Riga
– LV, RUS ▭ ChudSSSR IV.1.

Zalkalne, *Parsla* (Zal'kaln, Parsla
Kriš'janova), sculptor, * 6.5.1927
(Gut) Košti (Limbaži) – LV
▭ ChudSSSR IV.1.

Zaļkalns, *Teodors* (Zal'kaln, Teodor
Eduardovich; Zal'kaln, Teodor
Eduardovič; Salkalns, Theodors), sculptor,
* 30.11.1876 Sigulda or Zalaiskalns
(Allaži), † 6.9.1972 Riga – RUS,
LV ▭ ChudSSSR IV.1; DA XXXIII;
Kat. Moskau II; KChE II; Milner;
ThB XXXVI; Vollmer IV.

Zal'kalns, *Teodors Eduardovich* →
Zaļkalns, *Teodors*

Załkind, *Ber,* painter, graphic artist,
* 1879 Wilno, † 1944 – PL, UA
▭ Vollmer V.

Žalko-Titarenko, *Porfirij Dmitrievič*
(ChudSSSR IV.1) → **Žalko-Tytarenko,**
Porfyrij Dmytrovyč

Žalko-Tytarenko, *Porfyrij Dmytrovyč* (Žalko-Titarenko, Porfirij Dmitrievič), painter, graphic artist, * 6.3.1881 Merefa (Charkov), † 10.12.1949 Kiev – UA, RUS ⊐ ChudSSSR IV.1; SchU.

Zalli, *Pietro,* painter, f. 1830 (?) – I ⊐ Schede Vesme III.

Zallinger, *Andrej,* painter, * 1738, † 1805 – SK ⊐ ArchAKL.

Zallinger, *Anton František Xaver,* painter, f. 1770, l. 1807 – SK ⊐ ArchAKL.

Zallinger, *Antonie von,* painter, * after 1800 Stillendorf – PL ⊐ Fuchs Maler 19.Jh. Erg.-Bd II.

Zallinger, *Franz Paul,* portrait painter, * 30.4.1742 Wien, † 13.8.1806 Wien – A ⊐ Fuchs Maler 19.Jh. IV; ThB XXXVI.

Zallinger, *Ján,* painter, * about 1730, † about 1781 – SK ⊐ ArchAKL.

Zalom, *Bernardo,* painter, f. 1611, l. 1615 – E ⊐ ThB XXXVI.

Zalomon → **Salomo** (1405)

Zalone, *Benedetto,* painter, * 4.4.1595 Pieve di Cento, † 1644 or 1645 Cento – I ⊐ DEB XI; PittItalSeic; ThB XXXVI.

Zaloni, *Benedetto* → **Zalone,** *Benedetto*

Zalozeckij, *Aleksandr* (ChudSSSR IV.1) → **Zalozec'kyj,** *Oleksandr*

Zalozec'kyj, *Oleksandr* (Zalozeckij, Aleksandr), woodcutter, f. about 1662, l. 1691 – UA, PL ⊐ ChudSSSR IV.1.

Zalozny, *Mikalaj Rygorovič* (Zaloznyj, Nikolaj Grigor'evič), painter, * 16.10.1925 Knjažiči (Kiev), † 7.4.1982 Minsk – BY, UA ⊐ ChudSSSR IV.1.

Založnych, *Boris Pavlovič,* painter, furniture designer, sculptor (?), * 18.6.1922 Anžero-Sudžensk – RUS ⊐ ChudSSSR IV.1.

Zaloznyj, *Konstantin Grigor'evič,* genre painter, portrait painter, * 9.6.1929 Podlesovka (Tomsk) – RUS, UZB ⊐ ChudSSSR IV.1.

Zaloznyj, *Nikolaj Grigor'evič* (ChudSSSR IV.1) → **Zalozny,** *Mikalaj Rygorovič*

Zalpeter, *Chermine Avgustovna* (ChudSSSR IV.1) → **Zalpetere,** *Hermine*

Zalpetere, *Hermine* (Zalpeter, Chermine Avgustovna), graphic artist, illustrator, * 4.11.1917 Ērgļi (Litauen) – LV, LT ⊐ ChudSSSR IV.1.

Zalster, *Artur Arturovič* (ChudSSSR IV.1) → **Zalsters,** *Arturs*

Zalsters, *Arturs* (Zalster, Artur Arturovič), decorator, watercolourist, bookplate artist, * 2.2.1922 Riga – LV ⊐ ChudSSSR IV.1.

Zalšupin, *Sergej Aleksandrovič,* master draughtsman, illustrator, bookplate artist, * about 1900, † 3.11.1931 Paris – RUS, F ⊐ Severjuchin/Lejkind.

Zaltieri, *Bolognino,* master draughtsman, etcher, printmaker, f. about 1560, l. 1580 – I ⊐ ThB XXXVI.

Zaltron, *Giuseppe,* landscape painter, * 30.12.1878 Schio – I ⊐ Comanducci V; ThB XXXVI.

Zaltron, *Piero,* painter, etcher, engraver, * 29.7.1912 Schio – I ⊐ Comanducci V; Servolini; Vollmer V.

Zalud, *Drahomira Natascha,* artisan, ceramist, glass artist, * 20.6.1936 Zwolle (Overijssel) – NL ⊐ Scheen II.

Žalud, *Václav* (Žalud, Wenzel), sculptor, * 30.4.1894 Blowitz (Pilsen) & Blovice, l. before 1961 – CZ ⊐ ThB XXXVI; Vollmer V.

Zalud, *Vinzenz,* sculptor, * 3.2.1844, † 21.5.1922 – A ⊐ ThB XXXVI.

Žalud, *Wenzel* (ThB XXXVI) → **Žalud,** *Václav*

Zaludová, *Natascha* → **Zalud,** *Drahomira Natascha*

Zalueta, *Vicenç,* architect, f. 1846 – E ⊐ Ràfols III.

Załuski, *Ireneusz* (Graf), sculptor, * 10.8.1835, † 20.5.1868 Dresden – PL ⊐ ThB XXXVI.

Zalužanskij, *Il'ja,* icon painter, * Galizien, f. 1701 – UA, PL ⊐ ChudSSSR IV.1.

Zalužans'kij, *Illja* → **Zalužanskij,** *Il'ja*

Zalvidea Lersundi, *José,* painter, f. 1937 – E ⊐ Ràfols III.

Zalyznjak, *Omeljan Savelijovyč* → **Železnjak,** *Omeljan Savelijovyč*

Zam d Bologna → **Bezzi,** *Giovanni Filippo*

Zamach, *Leanid Pjatrovič* → **Zamach,** *Leonid Petrovič*

Zamach, *Leonid Petrovič,* graphic artist, * 22.7.1911 Minsk, † 30.10.1982 – BY ⊐ ChudSSSR IV.1.

Zamacois, *Miguel Luis Pascual,* painter, * 8.9.1866 Louveciennes (Yvelines), † 1929 – F ⊐ Cien años XI.

Zamacois Zabala, *Eduardo* (Cien años XI; Madariaga) → **Zamacois y Zabala,** *Eduardo*

Zamacois y Zabala, *Eduardo* (Zamacois Zabala, Eduardo), genre painter, history painter, * 12.7.1841 or 2.7.1841 or 1842 or 1843 Bilbao, † 12.1.1871 or 14.1.1871 or 12.1.1878 Madrid – E ⊐ Cien años XI; Madariaga; ThB XXXVI.

Zamaj, *Ala Mikalaeŭna* (Zamaj, Alla Nikolaevna), painter, graphic artist, * 21.7.1932 Zajmo-Obryv (Rostov) – BY ⊐ ChudSSSR IV.1.

Zamaj, *Alla Nikolaevna* (ChudSSSR IV.1) → **Zamaj,** *Ala Mikalaeŭna*

Zamalloa, *Ernesto,* painter, f. 1956 – PE ⊐ EAAm III; Ugarte Eléspuru.

Zamami Yōshō → **In Genryō**

Zamân, *Mohammed,* painter, f. about 1643, † 1686 or 1700 Isfahan – IR, IND ⊐ ThB XXXVI.

Zaman, *Paolo* → **Zamân,** *Mohammed*

Zámano, *Juan de,* painter, f. 1724 – MEX ⊐ Toussaint.

Zamara, *Antonio,* painter, wood carver, * Chiari (?) or Chiari, f. 1490, † 1506 or 1507 – I ⊐ DEB XI; PittItalQuattroc.

Zamara, *Clemente,* wood sculptor, f. 1501 – I ⊐ ThB XXXVI.

Zamara, *Matteo,* painter, * Chiari (?), f. 1490, l. 1506 (?) – I ⊐ PittItalQuattroc.

Zamaraev, *Boris Ivanovič,* sculptor, * 1.6.1940 Asha – RUS ⊐ ChudSSSR IV.1.

Zamaraev, *Gavriil Tichonovič* (Samarajeff, Gawriil Tichonowitsch), sculptor, * 1758, † 31.1.1823 Moskau – RUS, F ⊐ ChudSSSR IV.1; ThB XXIX.

Zamarata → **Zamerata**

Zamariola Negri, *Marilisa,* painter, * 1944 Solesino – I ⊐ DizArtItal.

Zamaris, *Antonio de,* painter, f. 1490 – I ⊐ ThB XXXVI.

Zamarripa, *Angel,* linocut artist, caricaturist, * 1914 Morelia (Michoacán) – MEX ⊐ EAAm III.

Zamattio, *Michele* → **Zammatino,** *Michele*

Zamazal, *Alois,* painter, sculptor, * 19.6.1902 Radíkov – CZ ⊐ Toman II.

Zamazal, *Jaroslav* (ThB XXXVI; Vollmer V) → **Veris,** *Jaroslav*

Zamazal, *Josef,* landscape painter, * 20.6.1899 Wsetin (Mähren), † 12.10.1977 Brno – CZ ⊐ Toman II.

Žamba Njamyn, sculptor, * 1910 – MN ⊐ ArchAKL.

Zambachidze, *Larisa* (Zambachidze, Larisa Aleksandrovna), graphic artist, illustrator, * 18.10.1941 Čochatauri – GE ⊐ ChudSSSR IV.1.

Zambachidze, *Larisa Aleksandrovna* (ChudSSSR IV.1) → **Zambachidze,** *Larisa*

Zambaiti, *Elena* (Zambaiti Marchetti, Elena), painter, * 19.5.1673 Trient, † 8.12.1761 Trient – I ⊐ DEB XI; ThB XXXVI.

Zambaiti Marchetti, *Elena* (DEB XI) → **Zambaiti,** *Elena*

Zambakellis, *Panos,* master draughtsman, * Lesbos – GR ⊐ Lydakis IV.

Zambaldi, *Antonio,* copper engraver, * 1753 Feltre, † 17.4.1847 Fagnano d'Asolo – I ⊐ Comanducci V; DEB XI.

Žambalov, *Šojsoron,* wood carver, * 1892 Sagan (Burjatien), l. 1940 – RUS ⊐ ChudSSSR IV.1.

Zambataro, *Gaetano,* painter, * 1938 Catania – I ⊐ DizArtItal.

Zambeletti, *Antonio* (Zambelletti, Antonio), painter, f. 1579, l. 1605 – I ⊐ DEB XI; ThB XXXVI.

Zambeletti, *Ludovico* (Zambelletti, Ludovico), history painter, portrait painter, caricaturist, landscape painter, * 19.7.1881 or 19.4.1881 Mailand, † 1966 Mailand – I ⊐ Comanducci V; DEB XI; ThB XXXI; ThB XXXVI; Vollmer V.

Zambelletti, *Antonio* (DEB XI) → **Zambeletti,** *Antonio*

Zambelletti, *Ludovico* (DEB XI) → **Zambeletti,** *Ludovico*

Zambelli, *András,* architect, * 30.7.1792 Pest, † 25.4.1824 Pest – H ⊐ ThB XXXVI.

Zambelli, *Andrea,* painter, f. 1614 – I ⊐ DEB XI; ThB XXXVI.

Zambelli, *Damiano* (Damien de Bergame), marquetry inlayer, * before 1490 Bergamo, † 30.8.1549 Bologna – I ⊐ Audin/Vial I; ThB XXXVI.

Zambelli, *Evaristo,* sculptor, landscape painter, * 22.9.1889 Buenos Aires, l. 1945 – I ⊐ Comanducci V; ThB XXXVI; Vollmer V.

Zambelli, *Francesco di Lorenzo,* marquetry inlayer, f. 1540, l. 1546 – I ⊐ ThB XXXVI.

Zambelli, *Giambattista,* woodcutter, f. 1847, l. 1866 – I ⊐ Comanducci V; Servolini.

Zambelli, *Giorgio,* painter, f. 1498 – I ⊐ ThB XXXVI.

Zambelli, *Giov. Francesco di Lorenzo* → **Zambelli,** *Francesco di Lorenzo*

Zambelli, *Giovanni* → **Zampellino,** *Giovanni*

Zambelli, *Giuseppe* (1732), goldsmith, f. 9.11.1732, l. 13.9.1739 – I ⊐ Bulgari I.2.

Zambelli, *Giuseppe* (1765) (Zambelli, Giuseppe), copper engraver, f. 1765, l. 1788 – I ⊐ DEB XI; ThB XXXVI.

Zambelli, *Pietro* (1601) (Zambelli, Pietro), painter, f. 1601 – I ⊐ DEB XI; ThB XXXVI.

Zambelli, *Pietro* (1673), goldsmith, silversmith, f. 1673 – I ⊐ Bulgari IV.

Zambelli, *Sante,* goldsmith, f. 16.4.1811 – I ⊐ Bulgari III.

Zambelli, *Sigismondo,* tapestry weaver, f. 1556 – I ▭ ThB XXXVI.

Zambelli, *Stefano (1533)* (Zambelli, Stefano), wood carver, marquetry inlayer, f. 1533, l. 1545 – I ▭ ThB XXXVI.

Zambelli, *Stefano (1781),* goldsmith, f. 1781, l. 1786 – I ▭ Bulgari III.

Zambellonino da Campione → **Zambonino da Campione**

Zamberlan, *Francesco,* architect, * 1529 Bassano, † after 1606 – I ▭ ThB XXXVI.

Zamberlano, *Francesco* → **Zamberlan,** *Francesco*

Zambernardo Mastro → **Giovanni Bernardo** (1466)

Zambianchi, *Antonio (1780)* (Zambianchi, Antonio), painter, † 1780 – I ▭ DEB XI; ThB XXXVI.

Zambianchi, *Antonio (1811),* goldsmith, * 1811 Forlì, l. 1860 – I ▭ Bulgari III.

Zambianchi, *Giulio,* architect, * 26.8.1817 Forlì, † 12.2.1886 Forlì – I ▭ ThB XXXVI.

Zambianchi, *Luigi,* goldsmith, f. 7.9.1828 – I ▭ Bulgari III.

Zambini, *Ferrante,* sculptor, * 17.8.1878 Reggio Emilia, l. 1938 – I ▭ Panzetta.

Zambini, *Renzo,* painter, * 1918 Livorno – I ▭ DizArtItal.

Zambler, *Antonio,* history painter, mosaicist, * about 1800 – I ▭ ThB XXXVI.

Zamblischi, *Cristoforo,* silversmith, * 1707 Moskau, l. 10.2.1760 – RUS, I ▭ Bulgari I.2.

Zámbó, *István* (MagyFestAdat) → **ef Zámbó,** *István*

Zámbó, *Kornél,* painter, * 1938 Tét – H ▭ MagyFestAdat.

Zámbó, *Roc,* architect, f. 1708, † 1755 Tortosa – E ▭ Ráfols III.

Zambologna → **Bezzi,** *Giovanni Filippo*

Zamboni → **Cremonini,** *Giovanni Battista*

Zamboni, *Alessandro,* portrait painter, f. about 1680 – I ▭ DEB XI; ThB XXXVI.

Zamboni, *Angelo,* figure painter, fresco painter, landscape painter, portrait painter, * 31.10.1895 Venedig or Verona, † 1939 Verona – I ▭ Comanducci V; PittItalNovec/1 II; ThB XXXVI; Vollmer V.

Zamboni, *Dante,* sculptor, etcher, * 30.10.1905 Modena – I ▭ Comanducci V; Servolini; ThB XXXVI; Vollmer V.

Zamboni, *Felix,* architect, * 6.2.1858 Venedig – A ▭ ThB XXXVI.

Zamboni, *G.* (Count), painter, f. 1869 – I ▭ Wood.

Zamboni, *Matteo,* painter, f. 1601 – I ▭ DEB XI; ThB XXXVI.

Zamboni, *Sebastiano,* copper engraver, master draughtsman, * Bologna(?), f. about 1700, l. 1787 – I ▭ DEB XI; ThB XXXVI.

Zambonini, *Antonio,* goldsmith, * 1750, l. 7.4.1798 – I ▭ Bulgari IV.

Zambonini, *Domenico,* goldsmith, silversmith, f. 26.6.1818, l. 1836 – I ▭ Bulgari IV.

Zambonini, *Francesco,* goldsmith, * 28.4.1726 Bologna, l. 1780 – I ▭ Bulgari IV.

Zambonino da Campione, sculptor, f. 1387, l. 1398 – I ▭ ThB XXXVI.

Žámbor, *Štefan,* painter, * 19.2.1902 Lovinobaňa – SK ▭ Toman II.

Zambrandi, *Antonio,* painter, * about 1577, l. 1605 – I ▭ ThB XXXVI.

Zambrano, *Andrés de,* architect, f. 1586 – PE ▭ EAAm III; Vargas Ugarte.

Zambrano, *Fray Antonio* (Zambrano O. P., Fray Antonio), architect, f. 1664 – CO ▭ EAAm III; Vargas Ugarte.

Zambrano, *José Antonio,* painter, * Popayán, f. 1796, l. 1798 – CO ▭ EAAm III; Ortega Ricaurte.

Zambrano, *Juan,* painter, * 1616 Sevilla, l. 1629 – E ▭ ThB XXXVI.

Zambrano, *Juan Luis,* painter, * 1598, † 1639 Sevilla – E ▭ Ramirez de Arellano; ThB XXXVI.

Zambrano O. P., *Fray Antonio* (Vargas Ugarte) → **Zambrano,** *Fray Antonio*

Zambrella, *Antonio,* painter, * 15.6.1934 Bernalda – I ▭ Comanducci V.

Zambrini, *Antonio,* landscape painter, portrait painter, * 27.9.1897 Imola, † 1959 Bologna – I ▭ Comanducci V; Vollmer V.

Zambrini, *Zanto* → **Zambrini,** *Antonio*

Zambroni → **Giovanni Antonio da Milano** (1492)

Zameček, *Mojsej Viktorovič* (Zameček, Mojsej Viktorovyč), architect, * 6.5.1880 St. Petersburg, † 15.9.1958 Odesa – UA, RUS ▭ SChU.

Zameček, *Mojsej Viktorovyč* (SChU) → **Zameček,** *Mojsej Viktorovič*

Zámečniková, *Dana,* glass artist, painter, sculptor, * 24.3.1945 Prag – CZ ▭ WWCGA.

Zamecznik, *Wojciech,* poster artist, * 1923 Warschau – PL ▭ Vollmer V.

Zamels, *Burckhart* → **Zamels,** *Burkard*

Zamels, *Burghard* → **Zamels,** *Burkard*

Zamels, *Burkard* (Zammels, Burkard), sculptor, * about 1690, † 1757 Mainz – D ▭ Sitzmann; ThB XXXVI.

Zamerata, stucco worker, f. 1678 – I ▭ ThB XXXVI.

Žamet, *Al'bert Danilovič* (ChudSSSR IV.1) → **Žametas,** *Albertas*

Žamet, *Al'bert Vojcech* → **Žametas,** *Albertas*

Žametas, *Albert Danilovich* → **Žametas,** *Albertas*

Žametas, *Albertas* (Zhamet, Albert Danilovich; Žamet, Al'bert Danilovič), painter, * 7.12.1821 Wilna, † 24.11.1877 Wilna – LT, PL ▭ ChudSSSR IV.1; Milner.

Zamett, *Albert,* painter of stage scenery, landscape painter, stage set designer, * 25.11.1821 Wilno, † 1875 or 1877 Wilno – PL, LT ▭ ThB XXXVI.

Zametz, *Burckhart* → **Zamels,** *Burkard*

Zametz, *Burghard* → **Zamels,** *Burkard*

Zametz, *Burkard* → **Zamels,** *Burkard*

Zamezaga, *José,* calligrapher, f. 1752 – E ▭ Cotarelo y Mori II.

Zamfir, *Napoleon,* graphic artist, poster artist, * 28.11.1926 Podul Iloaiei – RO ▭ Barbosa.

Zamfirescu, *Victor,* architect, * 1867, l. after 1888 – RO ▭ Delaire.

Zamfirescu, *Tana,* painter, graphic artist, * 8.3.1952 Cluj – CH, RO ▭ KVS.

Zamfirescu, *Vladimir Mihai,* interior designer, fresco painter, * 3.5.1936 Ploieşti – RO ▭ Barbosa.

Zamfirescu Bedivan, *Mala* → **Bedivan Zamfirescu,** *Mala*

Zamfragnin → **Abbondi,** *Antonio*

Zaminetti, architectural draughtsman (?), f. 1746 – I ▭ Schede Vesme III.

Zamirailo, *Viktor Dmitrievich* (Milner) → **Zamirajlo,** *Viktor Dmitrievič*

Zamirajlo, *Viktor Dmitrievič* (Zamirailo, Viktor Dmitrievich; Zamyrajlo, Viktor Dmytrovyč; Zamyraylo, Viktor Dmytriyevych; Samirajlo, Viktor Dmitrijewitsch; Samirajlo, Wiktor Dmitrijewitsch), graphic artist, illustrator, painter, * 24.11.1868 Čerkasy, † 2.10.1939 or 2.9.1939 Peterhof (St. Petersburg) – RUS, UA ▭ ChudSSSR IV.1; DA XXXIII; Milner; SChU; ThB XXIX; Vollmer VI.

Zamiska, *Leonard,* painter, master draughtsman, f. before 1950, l. 1959 – USA, MEX ▭ Vollmer VI.

Zamjatin, *Boris Iosifovič,* metal artist, silversmith, engraver, gilder, * 1.1.1942 Voronež – RUS ▭ ChudSSSR IV.1.

Zamjatina, *Nadežda Aleksandrovna,* miniature sculptor, underglaze painter, porcelain artist, faience maker, terra cotta sculptor, * 13.5.1903 Kizel – RUS ▭ ChudSSSR IV.1.

Žamkoč'jan, *Jakiv* → **Žamkoč'jan,** *Jakov Armenovič*

Žamkoč'jan, *Jakov Armenovič,* painter, graphic artist, decorator, * 2.1.1922 Tiflis – GE ▭ ChudSSSR IV.1.

Zamkov, *Vladimir Konstantinovič,* monumental artist, painter, * 3.3.1925 Kotovarovo (Tver) – RUS ▭ ChudSSSR IV.1.

Zamkovoj, *Nikolaj Markovič,* landscape painter, exhibit designer, * 22.6.1915 Caricyn – RUS ▭ ChudSSSR IV.1.

Zammatino, *Michele,* painter, * 1816 Bregazezzo or Bregarezza di Forno di Zoldo, † 1872 Rovigo – I ▭ Comanducci V; PittItalOttoc; ThB XXXVI.

Zammatteo, *Michele* → **Zammatino,** *Michele*

Zammattio, *Michele* → **Zammatino,** *Michele*

Zammels, *Burckhart* → **Zamels,** *Burkard*

Zammels, *Burghard* → **Zamels,** *Burkard*

Zammels, *Burkard* (Sitzmann) → **Zamels,** *Burkard*

Zammer, *Johannes,* copper engraver, f. 1601 – PL ▭ ThB XXXVI.

Zammu Shingetsu → **Chikudō**

Zamojski, *August* (Graf) → **Zamoyski,** *August*

Zamojski, *Jan,* fresco painter, * 1782 Krakau, † 14.1.1832 Krakau – PL ▭ ThB XXXVI.

Zamojski, *Stanisław,* painter, f. 1678 – PL ▭ ThB XXXVI.

Žamolitdin, *Čustij* → **Džamaletdin Čusti**

Žamolitdin, *Miržamao* → **Džamaletdin**

Zamoński, *Jan* → **Zamojski,** *Jan*

Zamora (Maler-Familie) (ThB XXXVI) → **Zamora,** *Antonio*

Zamora (Maler-Familie) (ThB XXXVI) → **Zamora,** *Carlo Agostino*

Zamora (Maler-Familie) (ThB XXXVI) → **Zamora,** *Carlo Francesco*

Zamora (Maler-Familie) (ThB XXXVI) → **Zamora,** *Francesco*

Zamora (Maler-Familie) (ThB XXXVI) → **Zamora,** *Giovanni*

Zamora (Maler-Familie) (ThB XXXVI) → **Zamora,** *Pietro Agostino*

Zamora (Maler-Familie) (ThB XXXVI) → **Zamora,** *Pietro Antonio*

Zamora (Maler-Familie) (ThB XXXVI) → **Zamora,** *Vincenzo Costantino*

Zamora, *Alonso de Fray (1635),* architect, * 24.5.1635 Santafé de Bogota, † 4.1717 Santafé de Bogotá – CO ▭ Ortega Ricaurte.

Zamora, *Alonso de (1637),* trellis forger, f. 1637, l. 1647 – E ⊡ ThB XXXVI.

Zamora, *Andrés de (1517),* architect, f. 1517, l. 1520 – E ⊡ ThB XXXVI.

Zamora, *Andrés de (1547),* painter, f. 1547, † 1554 – E· ⊡ ThB XXXVI.

Zamora, *Antonio* (Zamorra, Antonio), painter, f. 1693 – I ⊡ DEB XI; Schede Vesme III; ThB XXXVI.

Zamora, *Bernardino,* painter, f. 1612 – E ⊡ ThB XXXVI.

Zamora, *Carlo Agostino,* painter, f. 1685 – I ⊡ DEB XI; ThB XXXVI.

Zamora, *Carlo Francesco* (Zamorra, Carlo Francesco), painter, f. 1681, l. 1698 – I ⊡ Schede Vesme III; ThB XXXVI.

Zamora, *Diego de,* painter, * before 5.11.1554 Sevilla, l. 1595 – E ⊡ ThB XXXVI.

Zamora, *Eduardo,* painter, * 1942 Nuevo Laredo – MEX ⊡ EAPD.

Zamora, *Francesco* (Zamorra, Francesco), painter, f. 1693 – I ⊡ DEB XI; Schede Vesme III; ThB XXXVI.

Zamora, *Giovanni,* painter, f. 1601 – I ⊡ DEB XI; ThB XXXVI.

Zamora, *Ignacio,* engraver – E ⊡ Páez Rios III.

Zamora, *Jacinto de,* painter, f. 1631, l. 1636 – E ⊡ ThB XXXVI.

Zamora, *Jesús Marí* (Ortega Ricaurte) → **Zamora,** *Jesús María*

Zamora, *Jesús María* (Zamora, Jesús Marí), landscape painter, * 1875 Miraflores, † 1949 Bogotá – CO ⊡ EAAm III; Ortega Ricaurte.

Zamora, *Joan Antoni,* printmaker, f. 1870, l. 1873 – E ⊡ Ráfols III.

Zamora, *Jorge de,* architect, * 1585 Baeza, † 4.1639 or 6.1640 Granada – E ⊡ ThB XXXVI.

Zamora, *José* (Cien años XI) → **Zamora,** *José de*

Zamora, *José de* (Zamora, José), illustrator, master draughtsman, * about 1890 or 1889 Madrid, † 3.12.1971 Sitges – F, E ⊡ Cien años XI; Schurr III.

Zamora, *Juan de (1531),* woodcarving painter or gilder, f. 1531, l. 1578 – E ⊡ ThB XXXVI.

Zamora, *Juan de (1664),* painter, f. 1664, l. 1671 – E ⊡ ThB XXXVI.

Zamora, *Martin,* painter, f. 1490, l. 1495 – E ⊡ Aldana Fernández; ThB XXXVI.

Zamora, *Pedro de* (EAAm III) → **Vasquez de Zamora,** *Pedro*

Zamora, *Pietro Agostino* (Zamorra, Pietro Agostino), painter, * about 1660 – I ⊡ DEB XI; Schede Vesme III; ThB XXXVI.

Zamora, *Pietro Antonio,* painter, f. 1698 – I ⊡ ThB XXXVI.

Zamora, *Ricardo,* painter, master draughtsman, etcher, * 26.9.1954 Melipilla (Chile) – D ⊡ BildKueHann.

Zamora, *Salvador,* painter, f. 1877 – E ⊡ Cien años XI.

Zamora, *Sancho de,* sculptor, f. 1488 – E ⊡ ThB XXXVI.

Zamora, *Vincenzo Costantino,* painter, f. 1601 – I ⊡ DEB XI; ThB XXXVI.

Zamora Abella, *Josep,* watercolourist, * 1907 Sabadell – E ⊡ Ráfols III.

Zamora y Sanz, *María Pilar,* painter, f. 1918 – E ⊡ Cien años XI.

Zamora Sarrate, *Joaquina,* painter, f. 1922 – E ⊡ Cien años XI.

Zamorani, *Lustro,* goldsmith, jeweller, f. 9.12.1817, l. 1836 – I ⊡ Bulgari IV.

Zamorano, *Miguel,* goldsmith, f. about 1800 – RCH ⊡ Pereira Salas.

Zamorano, *Ricardo (1922),* painter, graphic artist, * 1922 Valencia – E ⊡ Blas; Páez Rios III.

Zamorano, *Ricardo (1989),* painter, f. before 1989 – DOM ⊡ EAPD.

Zamorra, *Antonio* (Schede Vesme III) → **Zamora,** *Antonio*

Zamorra, *Carlo Francesco* (Schede Vesme III) → **Zamora,** *Carlo Francesco*

Zamorra, *Francesco* (Schede Vesme III) → **Zamora,** *Francesco*

Zamorra, *Pietro Agostino* (Schede Vesme III) → **Zamora,** *Pietro Agostino*

Zamoshkin, *Aleksandr Ivanovich* (Milner) → **Zamoškin,** *Aleksandr Ivanovič*

Zamoškin, *Aleksandr Ivanovič* (Zamoshkin, Aleksandr Ivanovich), painter, graphic artist, * 5.9.1899 Kaljazin, † 28.5.1977 Moskau – RUS ⊡ ChudSSSR IV.1; Kat. Moskau II; Milner.

Zamoyska, *Anna* → **Sapieha,** *Anna* (1774)

Zamoyski, *August* (Zamoyski, Augusto; Zamoyski, Auguste de; Zamoyski, August (Graf)), sculptor, * 28.6.1893 Jabłon (Lublin), l. before 1961 – F, PL ⊡ EAAm III; Edouard-Joseph III; ELU IV; ThB XXXVI; Vollmer V.

Zamoyski, *Auguste de* (Edouard-Joseph III) → **Zamoyski,** *August*

Zamoyski, *Augusto* (EAAm III) → **Zamoyski,** *August*

Zamoyski, *Jan,* fresco painter, * 1901 Kazimierz & Kazimierza Wielka – PL ⊡ ThB XXXVI; Vollmer V.

Zampa, *il* → **Patrizi,** *Patrizio*

Zampa, *Baldassarre,* goldsmith, * 1734 Rom, l. 1773 – I ⊡ Bulgari I.2.

Zampa, *Giacomo,* painter, * 8.3.1731 Forlì, † 3.1808 Tossignano or Imola – I ⊡ Comanducci V; DEB XI; PittItalSettec; ThB XXXVI.

Zampa, *Giambattista,* master draughtsman, copper engraver, f. about 1650, l. 1654 – I ⊡ DEB XI; ThB XXXVI.

Žampach, *Stanislav,* glass artist, designer, restorer, * 27.11.1956 Uherské Hradiště – CZ ⊡ WWCGA.

Zampaglia, *Silvestro,* goldsmith, * 1563, † 1612 – I ⊡ Bulgari I.2.

Zampanelli, *Claudio,* painter, sculptor, copper engraver, * 12.3.1819 Forlì, † 21.1.1891 or 21.1.1901 Forlì – I ⊡ Comanducci V; Servolini; ThB XXXVI.

Zampanelli, *Fortunato,* sculptor, * 11.2.1828 Forlì, † 19.3.1909 Forlì – I ⊡ Panzetta.

Zampariello → **Cappella,** *Gennaro*

Zamparo, *Luigia* → **Corona,** *Gigia*

Zamparo Corona, *Luigia* → **Corona,** *Gigia*

Zamparrone, *Bartolomeo,* painter, f. 1475, l. 1502 – I ⊡ ThB XXXVI.

Zampati, *Ferino de,* wood carver, marquetry inlayer, f. 1513, l. 1515 – I ⊡ ThB XXXVI.

Zampatini (1618), carver, f. 1618 – I ⊡ ThB XXXVI.

Zampella, *Antonio,* painter, * 10.10.1877 Caserta, l. 1911 – I ⊡ Comanducci V; ThB XXXVI.

Zampellino, *Giovanni,* painter, f. 1624 – I ⊡ DEB XI; ThB XXXVI.

Zamperla, *Giacomo,* landscape painter, * about 1770 Fontanellato, l. 15.4.1803 – I ⊡ DEB XI; ThB XXXVI.

Zampetti Nava, *Emilia,* painter, * 8.1.1883 Camerino, † 19.2.1970 Rom – I ⊡ Comanducci V.

Zampezzo, *Giov. Batt.* (Zampezzo, Giovanni Battista), painter, * about 1620 or 1627 Cittadella, † 1700 Venedig – I ⊡ DEB XI; ThB XXXVI.

Zampezzo, *Giovanni Battista* (DEB XI) → **Zampezzo,** *Giov. Batt.*

Zampierï, *Alberto,* painter, * 1903 Livorno – I ⊡ Vollmer V.

Zampieri, *Domenico* (DEB XI; Schede Vesme III) → **Domenichino**

Zampieri, *Oreste,* sculptor, * 30.11.1886 Venedig, l. 1941 – I ⊡ Panzetta; ThB XXXVI; Vollmer V.

Zampieri, *Pietro,* painter, f. 1701 – I ⊡ ThB XXXVI.

Zampieri, *Stefano,* painter, f. before 1779 – I ⊡ ThB XXXVI.

Zampiero, marquetry inlayer, * Padua (?), f. 1544, l. about 1545 – I ⊡ ThB XXXVI.

Zampietri, *Luigi,* painter, f. before 1834 – I ⊡ ThB XXXVI.

Zampighi, *Arcangelo,* goldsmith, silversmith, * about 1805, l. 1851 – I ⊡ Bulgari III.

Zampighi, *Eugenio,* genre painter, * 1859 Modena, † 1944 Maranello – I ⊡ Comanducci V; DEB XI; PittItalOttoc; ThB XXXVI.

Zampighi, *Pietro* (Comanducci V; DEB XI) → **Zampighi,** *Pietro di Mariano*

Zampighi, *Pietro di Mariano* (Zampighi, Pietro), painter, master draughtsman, * Forlì, † 6.1854 Forlì – I ⊡ Comanducci V; DEB XI; ThB XXXVI.

Zampini, *Daniela,* painter, * Genua, f. 1963 – I ⊡ Beringheli.

Zampini, *Fortunato,* carver of Nativity scenes, f. 1701 – I ⊡ ThB XXXVI.

Zampini, *Mario,* advertising graphic designer, illustrator, stage set designer, * 13.8.1905 Florenz – I, RA ⊡ EAAm III; Vollmer V.

Zampini, *Silvestro,* goldsmith, f. 26.9.1763 – I ⊡ Bulgari I.2.

Zampino → **Andrea di Nello da S. Miniato**

Zampis, *Anton,* master draughtsman, lithographer, genre painter, * 27.2.1820 or 28.2.1820 Wien, † 20.12.1883 or 22.12.1883 Wien – A ⊡ Fuchs Maler 19.Jh. Erg.-Bd II; Fuchs Maler 19.Jh. IV; ThB XXXVI.

Zampis, *Anton Thomas Josef* → **Zampis,** *Anton*

Zampogna, *Dino,* painter, * 11.3.1926 Neapel – I ⊡ Comanducci V.

Zampogna, *Gaetano,* painter, * 1946 Scido – I ⊡ DizArtItal; PittItalNovec/2 II.

Zampogna, *Giocondo,* painter, * 22.4.1899 Neapel, † 12.2.1965 Chiavari – I ⊡ Comanducci V.

Zampolini, *Giovanni* (Zampolini, Giovanni Marcello), portrait painter, * 1888 Alzano Maggiore, l. 1927 – RA, BR, I ⊡ Comanducci V; ThB XXXVI.

Zampolini, *Giovanni Marcello* (Comanducci V) → **Zampolini,** *Giovanni*

Zampolini, *Stefano,* goldsmith, f. 19.2.1624 – I ⊡ Bulgari I.3/II.

Zampone, *Pietro,* painter, f. 1776 – F ⊡ Audin/Vial II.

Zamponi, *Emidio,* goldsmith, silversmith, * 1843 Macerata, l. 1885 – I ⊡ Bulgari III.

Zamponi, *Raimund Anton,* pewter caster, * 7.12.1850 Leoben, † 14.5.1924 Graz – A ⊡ List.

Zamponi, *Wilhelm Joseph Dionysius,* pewter caster, * 8.4.1719 Forno, † 20.5.1795 Murau – A, I ▭ List.

Zamrazil, *Emanuel,* portrait painter, * 8.12.1865 Vlkonice, l. after 1919 – CZ, I ▭ ThB XXXVI; Toman II.

Zamrazil, *František* → **Zamrazil,** *Emanuel*

Zamskij, *Grigorij Samuilovič,* decorator, graphic artist, * 25.3.1903 Lipeck – RUS ▭ ChudSSSR IV.1.

Žamsran Cerendoržijn, painter, * 1923 – MN ▭ ArchAKL.

Zamtaradze, *Šota* (Zamtaradze, Šota Ambakovič), painter, * 7.5.1926 Èceri – GE ▭ ChudSSSR IV.1.

Zamtaradze, *Šota Ambakovič* (ChudSSSR IV.1) → **Zamtaradze,** *Šota*

Zamudio, *Bernabé de* (EAAm III) → **Zamudio,** *Bernardo*

Zamudio, *Bernardo* (Zamudio, Bernabé de), painter, f. 1665, l. 1666 – BOL ▭ EAAm III; Vargas Ugarte.

Zamudio, *Josefina,* sculptor, * 19.10.1901 Las Heras (Buenos Aires) – RA ▭ EAAm III; Merlino.

Zamusy, *József,* painter, f. 1778, l. 1780 – SK, H ▭ ThB XXXVI.

Zamyrajlo, *Viktor Dmytrovyč* (SChU) → **Zamirajlo,** *Viktor Dmitrievič*

Zamyraylo, *Viktor Dmytriyevych* (DA XXXIII) → **Zamirajlo,** *Viktor Dmitrievič*

Zan, *Monsieur* → **Steve,** *Jean*

Zan, *Bernhard,* goldsmith, copper engraver, f. about 1580, l. 1584 – D ▭ DA XXXIII; ThB XXXVI.

Zan, *Francesco,* painter(?), * 9.12.1915 Turin – I ▭ Comanducci V.

Zan, *Giorgio de* → **Zan,** *Giovanni de*

Zan, *Giovanni de,* architect, f. 1550 – I ▭ ThB XXXVI.

Zan, *Hans* → **Zan,** *Johann* (1510)

Zan, *Hong,* painter, * Sichuan-Prov., f. 1271 – RC ▭ ArchAKL.

Zan, *Jack* (Konstlex.) → **Zan,** *Johan Helmer*

Zan, *Johan Helmer* (Zan, Jack), sculptor, master draughtsman, * 28.11.1903 Över-Luleå, † 1973 – S ▭ Konstlex.; SvK; SvKL V.

Zan, *Johann* (1510), portrait painter, history painter, f. 1510, l. 1530 – D ▭ ThB XXXVI.

Zan, *Peter,* painter, f. 1511, † 1542(?) – D ▭ ThB XXXVI.

Zan, *Pino* → **Zancolli,** *Giuseppe*

Zan, *Victor Amédée,* sculptor, * 1860 Oneglia – F ▭ ThB XXXVI.

Žan-Ivanović, *Robert* (ThB XXXVI) → **Jean-Ivanović,** *Robert*

Ondor Gegen **Zanabazar** → **Zanabazar**

Zanabazar, sculptor, painter, * 1635, † 1723 Beijing – MN ▭ ArchAKL.

Zanabazar Gombodoržijn → **Zanabazar**

Zanaboni, *Alfredo* (DEB XI; Servolini) → **Zanoboni,** *Alfredo*

Zanagua, *Aldobrando,* sculptor, * Italien, f. 1792 – E, I ▭ Ráfols III.

Zanailis, *Passis Ioannis* → **Zanalis,** *Vlase*

Zanalis, *Vlase,* painter, * 1902 Griechenland, † 1973 Perth – AUS ▭ Robb/Smith.

Zanardelli, *Italia* (Zanardelli Zocca, Italia), portrait painter, history painter, * 27.12.1871 or 1874 Padua, † 4.9.1944 Rom – I ▭ Comanducci V; DEB XI; ThB XXXVI.

Zanardelli Zocca, *Italia* (Comanducci V; DEB XI) → **Zanardelli,** *Italia*

Zanardi, *Gentile,* portrait painter, history painter, * 1660 Bologna, † about 1700 Bologna – I ▭ DEB XI; ThB XXXVI.

Zanardi, *Giovanni,* decorative painter, * 20.8.1700 Bologna, † 1769 Bologna – I ▭ DEB XI; ThB XXXVI.

Zanardi, *Giovanni Paolo,* genre painter, animal painter, flower painter, * 1658 Bologna, † after 1718 – I ▭ DEB XI; ThB XXXVI.

Zanardi, *Giulio,* decorative painter, * 1639, † 1694 – I ▭ ThB XXXVI.

Zanaroff, figure painter, landscape painter, * 24.3.1885 Moutiers (Savoie), † 12.7.1966 Moret-sur-Loing (Seine-et-Marne) – F ▭ Bénézit.

Zañartu, *Abraham H.* (EAAm III) → **Zañartu,** *Abrahán*

Zañartu, *Abrahán* (Zañartu, Abraham H.), painter, * 1853, † 1885 – RCH ▭ EAAm III; ThB XXXVI.

Zañartu, *Enrique,* painter, commercial artist, * 1921 Paris – RCH ▭ EAAm III; Vollmer V.

Zanatta, *Giuseppe,* painter, * 29.9.1634 Miasino, † 9.3.1720 Miasino – I ▭ DEB XI; ThB XXXVI.

Zanatti, *Romoaldo* (*Conte*), master draughtsman, * 22.9.1787 Mantua, † 21.11.1818 Mantua – I ▭ ThB XXXVI.

Zanazzi, *Guglielmo,* building craftsman(?), f. 12.2.1618 – CH ▭ Brun III.

Zanazzo, *Alberto,* painter, * 1952 Rom – I ▭ PittItalNovec/2 II.

Zanbrano, *Juan* → **Zambrano,** *Juan*

Zancan, *Bepi,* painter, * 1936 Turin – I ▭ DEB XI.

Zancanaro, *Antonio* (Comanducci V) → **Zancanaro,** *Tono*

Zancanaro, *Tono* (Zancanaro, Antonio), figure painter, etcher, ceramist, lithographer, * 8.4.1906 Padua, † 1985 Padua – I ▭ Comanducci V; DEB XI; DizArtItal; PittItalNovec/1 II; PittItalNovec/2 II; Servolini; Vollmer V.

Zancarli, *Polifilo* → **Giancarli,** *Polifilo*

Zancatesi, *Pietro,* silversmith, * 1658 Paliano, l. 1693 – I ▭ Bulgari I.2.

Zanchani, *Zorzi,* copyist, f. 1401 – I ▭ Bradley III.

Zanchelli, *Attilio,* landscape painter, etcher, * 10.5.1886 Benevent or Benevento, † 15.10.1946 Genua – I ▭ Beringheli; Comanducci V; Servolini; ThB XXXVI; Vollmer V.

Zanchi, *Alessandro,* painter, f. 1587 – I ▭ DEB XI; ThB XXXVI.

Zanchi, *Antonio* (*1631*) (Zanchi, Antonio), painter, * 6.12.1631 Este, † 12.4.1722 Venedig – I ▭ DA XXXIII; DEB XI; ELU IV; PittItalSeic; ThB XXXVI.

Zanchi, *Antonio* (*1826*), painter, restorer, * 1826 Redona, † 17.5.1883 Redona – I ▭ Comanducci V.

Zanchi, *Augusto,* painter(?), * 6.3.1927 Mailand – I ▭ Comanducci V.

Zanchi, *Domenico,* painter, * about 1747 Venedig, † 1814 Venedig – I ▭ DEB XI; ThB XXXVI.

Zanchi, *Filippo,* painter, f. 1536, l. 1544 – I ▭ DEB XI; ThB XXXVI.

Zanchi, *Francesco* (*1529*), painter, * Alzano(?), f. 1529, l. 1533 – I ▭ ThB XXXVI.

Zanchi, *Francesco* (*1601*), decorative painter, * Venedig, f. 1601 – I ▭ DEB XI.

Zanchi, *Francesco* (*1734*), decorative painter, f. 1734, l. 1772 – I ▭ PittItalSettec; ThB XXXVI.

Zanchi, *Giuseppe,* painter, † 1750 – I ▭ DEB XI; ThB XXXVI.

Zanchi, *Marco,* painter, f. 1801 – I ▭ ThB XXXVI.

Zanchi, *Polo,* portrait painter, f. 1576, l. 1593 – I ▭ ThB XXXVI.

Zanchi, *Silvio,* portrait painter, * 9.12.1867 Sansepolcro – I ▭ Comanducci V; ThB XXXVI.

Zanck, *Michael,* painter, f. 1718 – D ▭ ThB XXXVI.

Zanco, *Luca,* miniature painter, f. 1597 – I ▭ ThB XXXVI.

Zanco, *Nereo,* painter, restorer, * 22.5.1897 Piacenza, l. 1957 – I ▭ Comanducci V.

Zancolli, *Elvira,* painter, * São Paulo, f. 1944 – RA, BR ▭ EAAm III.

Zancolli, *Giuseppe,* figure painter, portrait painter, * 12.11.1888 Verona, † 12.11.1965 Verona – I ▭ Comanducci V; PittItalNovec/1 II; ThB XXXVI; Vollmer V.

Zancon, *Gaetano,* copper engraver, * 1771 Bassano, † 1816 Mailand – I ▭ Comanducci V; DEB XI; ThB XXXVI.

Zancon, *Pietro,* copper engraver, * 1772 Bassano, † 1807 Bassano – I, GB ▭ DEB XI.

Zanconti, *Domenico,* history painter, * about 1739 Pescantina (Verona), † 12.11.1809 Pescantina (Verona) – I ▭ DEB XI; ThB XXXVI.

Zanda, *Isaja,* painter, sculptor, f. 1701 – I ▭ Schede Vesme IV; ThB XXXVI.

Zandali, *Loredana,* painter(?), * 26.7.1922 La Spezia – I ▭ Comanducci V.

Zandavalli Flangini, *Gina,* painter, * 12.10.1899 Prun, l. 1971 – I ▭ Comanducci V.

Zandberg, *Lidija Grigor'evna,* sculptor, * 28.5.1897 Moskau, † 14.3.1965 Moskau – RUS ▭ ChudSSSR IV.1.

Zandberga, *Ilga* (Zandberga, Ilga Janovna), sculptor, * 12.8.1932 Durbe – LV ▭ ChudSSSR IV.1.

Zandberga, *Ilga Janovna* (ChudSSSR IV.1) → **Zandberga,** *Ilga*

Zande, *Jan van den* → **Sande,** *Jan van de* (1616)

Zande, *Michiel van de* → **Sande,** *Michiel van de*

Zande, *Roelof van den,* sculptor, f. 1449, l. about 1450 – B ▭ ThB XXXVI.

Zandegiácomo de Zorzi, *Antonio Augusto,* painter, * 20.12.1905 Auronzo or Belluno – RA, I ▭ EAAm III; Merlino.

Zanden, *Ed van* → **Zanden,** *Eduard van*

Zanden, *Ed. van* (Mak van Waay) → **Zanden,** *Eduard van*

Zanden, *Eduard van* (Zanden, Ed. van), painter, master draughtsman, etcher, * 29.11.1903 Rotterdam (Zuid-Holland) – NL ▭ Mak van Waay; Scheen II; Waller.

Zandén, *Helge,* graphic artist, painter, master draughtsman, * 23.7.1886 Borås, † 1972 Falun – S ▭ Konstlex.; SvK; SvKL V.

Zanden, *Hendrik Simon van der,* artisan, * 25.7.1919 Landsmeer (Noord-Holland) – NL ▭ Scheen II.

Zanden, *Henk van der* → **Zanden,** *Hendrik Simon van der*

Zandén, *Stig* → **Zandén,** *Stig Helge*

Zandén, *Stig Helge,* painter, master draughtsman, * 14.5.1927 Falun – S ▭ SvKL V.

Zander, *Bertil* → **Zander,** *Bertil Erik Waldemar*

Zander, *Bertil Erik Waldemar,* painter, sculptor, master draughtsman, * 8.11.1895 Stockholm, l. 1934 – S ㅁ SvKL V.

Zander, *Carl,* illustrator, painter, master draughtsman, silhouette artist, * 26.5.1872 Berlin – D ㅁ Ries; ThB XXXVI.

Zander, *Christoph Eduard,* painter, architect, * 22.10.1813 Radegast (Anhalt), † 29.9.1868 Malcato (Abessinien) – D, ETH ㅁ ThB XXXVI.

Zander, *Dik,* artist, * 1943 Deutschland – CDN, D ㅁ Ontario artists.

Zander, *Edit* (Geijer-Zander, Edit), figure painter, landscape painter, marine painter, flower painter, master draughtsman, * 24.4.1913 Gävle – S ㅁ SvK; SvKL II; Vollmer V.

Zander, *Él'za Jakovlevna,* painter, graphic artist, * 31.5.1887 St. Petersburg, † 29.11.1924 Leningrad – RUS ㅁ ChudSSSR IV.1.

Zander, *Heinz,* painter, master draughtsman, graphic artist, illustrator, * 2.10.1939 Wolfen – D ㅁ ArchAKL.

Zander, *Helge,* landscape painter, decorative painter, graphic artist, * 1886 Borås, l. before 1961 – S ㅁ Vollmer V.

Zander, *Jack,* illustrator, f. 1947 – USA ㅁ Falk.

Zander, *Karin,* ceramist, * 18.1.1941 Prenzlau – D ㅁ WWCCA.

Zander, *Konrad,* animal painter, * 1920 – ZA, SWA ㅁ Berman.

Zander, *Kurt,* painter, f. after 1900, † 1946 Berlin – D, LV, EW ㅁ Hagen.

Zander, *L. O.,* porcelain painter, flower painter, f. about 1910 – D ㅁ Neuwirth II.

Zander, *Max,* painter, graphic artist, * 1907 Barmen – D ㅁ KüNRW VI.

Zander, *Michiel Jansz.,* painter, † 5.11.1616 Rom – NL ㅁ ThB XXXVI.

Zander, *R.,* illustrator, f. before 1876, l. before 1881 – D ㅁ Ries.

Zanders, *G.,* master draughtsman, lithographer, watercolourist, f. about 1825, l. 1832 – D, NL ㅁ Merlo; ThB XXXVI; Waller.

Zandersone, *Brigita* (Zandersone, Brigita Richardovna), ceramist, * 31.12.1934 Riga – LV ㅁ ChudSSSR IV.1.

Zandersone, *Brigita Richardovna* (ChudSSSR IV.1) → **Zandersone,** *Brigita*

Zandi, *Francesco,* decorative painter, * Bologna, † 1769 – I ㅁ DEB XI; ThB XXXVI.

Zandin, *Michail Pavlovič,* stage set designer, * 15.9.1882 St. Petersburg, † 29.1.1960 Leningrad – RUS ㅁ ChudSSSR IV.1.

Zandleven, *Jan A.* (ThB XXXVI) → **Zandleven,** *Jan Adam*

Zandleven, *Jan Adam* (Zandleven, Jan A.), painter, master draughtsman, * about 6.2.1868 Koog aan den Zaan (Noord-Holland), † 16.7.1923 Rhenen (Utrecht) – NL ㅁ Pavière III.2; Scheen II; ThB XXXVI.

Zandolini, *Domenico,* silversmith, * 1724 Rom, l. 1766 – I ㅁ Bulgari I.2.

Zandolini, *Gerhard,* painter, master draughtsman, assemblage artist, * 1954 Karlsruhe – CH, D ㅁ KVS.

Zandolini, *Girolamo,* silversmith, * 1692, l. 1724 – I ㅁ Bulgari I.2.

Zandomeneghi, *Andrea,* sculptor, f. 1801 – I ㅁ Panzetta.

Zandomeneghi, *Federico* (Comanducci V; Edouard-Joseph Suppl.) → **Zandomeneghi,** *Federigo*

Zandomeneghi, *Federigo* (Zandomeneghi, Federico; Zandomenghi, Federigo), painter, * 2.6.1841 Venedig, † 30.12.1917 or 31.12.1917 Paris – I, F ㅁ Comanducci V; DA XXXIII; DEB XI; Edouard-Joseph Suppl.; ELU IV; PittItalNovec/1 II; Schurr I; ThB XXXVI.

Zandomeneghi, *Luigi* (Zandomenghi, Luigi), sculptor, etcher, * 20.2.1778 Colognola, † 9.5.1850 or 15.5.1850 Venedig – I ㅁ Comanducci V; ELU IV; Panzetta; Servolini; ThB XXXVI.

Zandomeneghi, *Pietro (1806),* sculptor, etcher, lithographer, master draughtsman, * 1806 Venedig, † 24.10.1866 Venedig – I ㅁ Comanducci V; Panzetta; Servolini.

Zandomeneghi, *Pietro (1841),* painter, * 1841 Venedig, † 1917 Paris – I, F ㅁ PittItalOttoc.

Zandomenghi, *Federigo* (ELU IV) → **Zandomeneghi,** *Federigo*

Zandomenghi, *Luigi* (ELU IV) → **Zandomeneghi,** *Luigi*

Zandonati, *Lorenzo,* goldsmith, * 1703, † 29.3.1789 – I ㅁ Bulgari IV.

Zandrini, *Luigi,* goldsmith, f. 1752, l. 1769 – I ㅁ Bulgari IV.

Zandrino, *Adelina,* painter, sculptor, ceramist, illustrator, stage set designer, * 19.9.1893 Genua, l. 1932 – I, F ㅁ Beringheli; Comanducci V; DizArtItal; Panzetta; ThB XXXVI; Vollmer V.

Zandvliet, *W.* (Mak van Waay) → **Zandvliet,** *Wilhelm*

Zandvliet, *Walter Siegfried,* painter, * 21.4.1913 Den Haag (Zuid-Holland) – NL ㅁ Scheen II.

Zandvliet, *Wilhelm* (Zandvliet, W.), painter of nudes, monumental artist, * 23.8.1926 Deventer (Overijssel) – NL ㅁ Mak van Waay; Scheen II.

Zandvliet, *Willy* → **Zandvliet,** *Walter Siegfried*

Zandvoort, *Hans* → **Zandvoort,** *Johannes Wilhelmus*

Zandvoort, *Johannes Wilhelmus,* painter, * 16.10.1928 Den Haag (Zuid-Holland) – NL, F ㅁ Scheen II.

Zandvoort, *Wilhelmus Christinus,* watercolourist, master draughtsman, * 21.9.1891 Leiden (Zuid-Holland), † 25.10.1968 Den Haag (Zuid-Holland) – NL ㅁ Scheen II.

Zane → **Alberthal,** *Hans* (1580)

Zane, *Costantino,* icon painter, f. 1650 – I ㅁ DEB XI.

Zane, *Emanuel* (DEB XI; ThB XXXVI) → **Tzane,** *Emmanouil*

Zane, *Isaac,* architect, * 1710 or 1711 New Jersey, † 1794 – USA ㅁ Tatman/Moss.

Zane, *Issac* (Sr.) → **Zane,** *Isaac*

Zane, *Jacopo,* wood carver, f. 1593, l. 1595 – I ㅁ ThB XXXVI.

Zane, *Judson M.,* architect, f. 1894, l. 1936 – USA ㅁ Tatman/Moss.

Zane, *Marino,* icon painter, f. 1601 – I ㅁ DEB XI; ThB XXXVI.

Zane, *William,* carpenter, f. 1770, † 1805 – USA ㅁ Tatman/Moss.

Zanella, *Domenico,* painter, * Padua, f. 1727, l. 1739 – I ㅁ DEB XI; PittItalSettec; ThB XXXVI.

Zanella, *Francesco,* painter, * 1671 (?) Padua, † 1717 Padua – I ㅁ DEB XI; PittItalSeic; ThB XXXVI.

Zanella, *Giovanni,* sculptor, * Verona (?), f. 1620, † 1648 (?) Modena – I ㅁ ThB XXXVI.

Zanella, *Serafino,* painter (?), * 26.7.1932 Parona di Valpolicella – I ㅁ Comanducci V.

Zanella, *Silvio,* painter, graphic artist, * 9.10.1918 Gallarate – I ㅁ Comanducci V; DEB XI; DizArtItal.

Zanella, *Siro,* sculptor, brass founder, f. 1694, † about 1724 – I ㅁ Brun III; ThB XXXVI.

Zanella, *Vinicio,* painter, * 20.3.1926 Brescia – I ㅁ Comanducci V.

Zanellato, *Alfredo,* painter, * 8.4.1931 Ariano – I ㅁ Comanducci V.

Zanelli, *Angelo* (ThB XXXVI) → **Zanello,** *Angelo*

Zanelli, *Elisabetta* → **Kaehlbrandt-Zanelli,** *Elisabeth*

Zanelli, *Francesco* → **Zanella,** *Francesco*

Zanelli, *Publio,* decorator, sculptor, * 3.5.1885 Faenza, l. 1919 – RA, I ㅁ EAAm III; Merlino.

Zanelli, *Siro* → **Zanella,** *Siro*

Zanelli-Kaehlbrandt, *Elisabeth* → **Kaehlbrandt-Zanelli,** *Elisabeth*

Zanello, *Angelo* (Zanelli, Angelo), sculptor, * 17.3.1879 San Felice di Scovolo (Salò), † 1942 Rom – I ㅁ Panzetta; ThB XXXVI; Vollmer V.

Zanello, *Cleo,* painter, * 10.1.1923 Ribeirão Preto – I ㅁ Comanducci V.

Zanello, *Francesco* → **Zanella,** *Francesco*

Zanen, *Anna,* portrait painter, still-life painter, * 9.5.1921 Amsterdam (Noord-Holland), † 25.10.1968 Den Haag (Zuid-Holland) – NL ㅁ Scheen II.

Zaner, *F. L.,* painter, f. 1741 – D ㅁ ThB XXXVI.

Zaner, *J.,* painter, f. 1738 – D ㅁ ThB XXXVI.

Zaneschi, *Cristoforo,* architect, f. 1479, l. 1499 – I ㅁ ThB XXXVI.

Zanesini, *Andrea* → **Lendinara,** *Andrea*

Zanesini, *Bernardino* → **Lendinara,** *Bernardino*

Zanesini, *Cesare* → **Lendinara,** *Cesare*

Zanesini, *Cristoforo* → **Lendinara,** *Cristoforo*

Zanesini, *Giovan Marco* → **Lendinara,** *Giovan Marco*

Zanesini, *Giovanni* → **Lendinara,** *Giovanni*

Zanesini, *Jacopo* → **Lendinara,** *Jacopo*

Zanesini, *Lorenzo* → **Lendinara,** *Lorenzo*

Zanesini, *Nascimbene* → **Lendinara,** *Nascimbene*

Zaneto de Bugatis → **Bugatto,** *Zanetto*

Zanett, *Antoni,* cabinetmaker, f. about 1650 – CH ㅁ ThB XXXVI.

Zanetta, *Alo,* painter, graphic artist, photographer, * 5.9.1945 Bruzella – CH ㅁ KVS.

Zanetta, *Aloz* → **Zanetta,** *Alo*

Zanetta, *Cio,* painter, sculptor, * 14.10.1946 Bruzella – CH ㅁ KVS.

Zanetta, *Clotilda,* landscape painter, f. 1925 – USA ㅁ Falk.

Zanetta, *Silvio* → **Zanetta,** *Cio*

Zanette, *Antoine,* architect, f. 1717 – F ㅁ ThB XXXVI.

Zanetti (giovane) → **Zanetti,** *Antonio Maria* (1706)

Zanetti, *Alessandro (1776)* (Zanetti, Alessandro (1)), goldsmith, f. 30.10.1776, l. 1826 – I ㅁ Bulgari IV.

Zanetti, *Alessandro (1894)* (Zanetti, Alessandro (2)), goldsmith, f. 1894, † 1903 Bologna – I ㅁ Bulgari IV.

Zanetti, *Annibale,* marquetry inlayer, f. about 1575 – I ⊐ ThB XXXVI.

Zanetti, *Anton Maria* (DEB XI) → **Zanetti,** *Antonio Maria* (Conte)

Zanetti, *Anton Maria* (1706) (DA XXXIII; DEB XI) → **Zanetti,** *Antonio Maria* (1706)

Zanetti, *Anton Maria* (Conte) (DA XXXIII) → **Zanetti,** *Antonio Maria* (Conte)

Zanetti, *Antonio (1530),* painter, f. 1530, l. 1542 – I ⊐ DEB XI; Schede Vesme IV; ThB XXXVI.

Zanetti, *Antonio (1754),* painter, * 1754 Casalmaggiore, † 23.5.1812 Casalmaggiore – I ⊐ ThB XXXVI.

Zanetti, *Antonio Maria (1706)* (Zanetti, Anton Maria (1706)), painter, copper engraver, * 1.1.1706 Venedig, † 3.11.1778 Venedig – I ⊐ DA XXXIII; DEB XI.

Zanetti, *Antonio Maria (Conte)* (Zanetti, Anton Maria (Conte); Zanetti, Anton Maria), etcher, woodcutter, master draughtsman, * 20.2.1680 Venedig, † 1757 or 31.12.1767 Venedig – I ⊐ DA XXXIII; DEB XI; ThB XXXVI.

Zanetti, *Camillo,* calligrapher, copyist, f. 1563, l. 1583 – I ⊐ ELU IV.

Zanetti, *Davide* → **Zanotti,** *Davide*

Zanetti, *Diomede,* goldsmith, engraver, * 20.2.1831, † 16.2.1885 – I ⊐ Bulgari I.3/II.

Zanetti, *Domenico,* painter, * Venedig, f. 1698, † after 1712 or 1712 – D, I ⊐ DEB XI; ThB XXXVI.

Zanetti, *Domenico Maria,* goldsmith, * 14.12.1590 Bologna, l. 1642 – I ⊐ Bulgari IV.

Zanetti, *Emilio,* porcelain painter, f. 1881 – I ⊐ Neuwirth II.

Zanetti, *Filippo,* copper engraver, f. 1838, l. 1870 – I ⊐ Comanducci V; Servolini.

Zanetti, *Francesco,* silversmith, f. 20.2.1830 – I ⊐ Bulgari IV.

Zanetti, *Francesco (1797),* goldsmith, * 26.1.1797 Perugia, † 14.2.1888 – I ⊐ Bulgari I.3/II.

Zanetti, *Giacomo,* painter, * Ghedi (?), f. 1737, l. 1741 – I ⊐ DEB XI; ThB XXXVI.

Zanetti, *Giovanni (1614)* (Zanetti, Giovanni), painter, f. 1614 – I ⊐ DEB XI; ThB XXXVI.

Zanetti, *Giovanni (1827),* silversmith, f. 1827, l. 1833 – I ⊐ Bulgari IV.

Zanetti, *Giovanni (1940),* painter, f. 1940 – I, P ⊐ Pamplona V.

Zanetti, *Giulio (1805)* (Zanetti, Giulio (1)), goldsmith, f. 1805 – I ⊐ Bulgari IV.

Zanetti, *Giulio (1834)* (Zanetti, Giulio (2)), goldsmith, f. 1834, l. 1884 – I ⊐ Bulgari IV.

Zanetti, *Giuseppe,* figure sculptor, lithographer, master draughtsman, * 3.3.1881 Vicenza, l. before 1961 – I ⊐ Panzetta; Servolini; Vollmer V.

Zanetti, *Guido,* painter, * 29.6.1924 San Giovanni in Persiceto – I ⊐ Comanducci V.

Zanetti, *Karel,* architect, f. 1696, l. 1707 – CZ ⊐ Toman II.

Zanetti, *Leopoldina* → **Zanetti Borzino,** *Leopoldina*

Zanetti, *Ludovico,* goldsmith, f. 1522, l. 9.7.1544 – I ⊐ Bulgari IV.

Zanetti, *Maida Celeste* → **Maida**

Zanetti, *Nino,* painter, * 9.3.1915 Lissone – I ⊐ Comanducci V.

Zanetti, *Pietro,* painter, * 25.12.1929 Castelnuovo Monti – I ⊐ Comanducci V.

Zanetti Borzino, *Leopoldina,* watercolourist, lithographer, * 1826 Venedig, † 1902 Mailand – I ⊐ Beringheli; Comanducci V; DEB XI; Servolini.

Zanetti Righi, *Attilio,* painter, etcher, * 16.3.1926 Schaffhausen – CH, I ⊐ KVS; LZSK; Plüss/Tavel II.

Zanetti-Zilla, *Vettore,* landscape painter, * 21.3.1864 Venedig, † 6.2.1946 Mailand – I ⊐ Comanducci V; DEB XI; PittItalNovec/1 II; ThB XXXVI.

Zanetti Zilla, *Vittore* → **Zanetti-Zilla,** *Vettore*

Zanettini, *Siegbert,* architect, * 1934 São Paulo – BR ⊐ DA XXXIII.

Zanetto de Bugatis → **Bugatto,** *Zanetto*

Zanetto di Bugatto (ELU IV) → **Bugatto,** *Zanetto*

Zanetto Bugatto → **Bugatto,** *Zanetto*

Zanetto Bugatto Zaneto Bugatto → **Bugatto,** *Zanetto*

Zanev, *Stojan* → **Canev,** *Stojan*

Zaneworth, *Richard,* mason (?), f. 1379, l. 1381 – GB ⊐ Harvey.

Zanfardini, *Giuseppe,* painter, * 18.4.1896 Rom, l. before 1961 – I ⊐ Vollmer V.

Zanfrognini, *Carlo,* landscape painter, * 29.4.1897 Mantua, l. 1973 – I ⊐ Comanducci V; Vollmer V.

Zanfrognini, *Ghigo,* painter, * 24.4.1913 Prospero – I ⊐ Comanducci V.

Zanfrognini, *Pietro,* painter, * 8.5.1885 Staggia di Modena, l. before 1961 – I ⊐ Vollmer V.

Zanfuli, *Franz Ant.,* cabinetmaker, * Prag (?), f. 1723, l. 1727 – D ⊐ ThB XXXVI.

Zanfurnari, *Emanuel* → **Tzanfournaris,** *Emmanouil*

Zang, veduta engraver, f. 1705 – D ⊐ ThB XXXVI.

Zang, *Friedrich Ludwig,* painter, * 31.10.1914 Wien, † 3.5.1944 Klosterneuburg – A ⊐ Fuchs Maler 20.Jh. IV.

Zang, *John J.,* landscape painter, f. 1873, l. 1883 – USA ⊐ Falk; Hughes; Samuels.

Zang, *Michael,* master draughtsman, f. about 1616 – D ⊐ ThB XXXVI.

Zang, *Qizhi,* painter, f. 1368 – RC ⊐ ArchAKL.

Zangara → **Lonardi,** *Giuseppe*

Zangenberg, *Carl Vilh. Halvor Louis* → **Zangenberg,** *Halvor*

Zangenberg, *Halvor,* architect, * 31.1.1881 Kopenhagen, † 4.5.1940 Gentofte – DK ⊐ ThB XXXVI.

Zanger, *Willi,* painter, master draughtsman, * 13.6.1925 Pforzheim – D ⊐ Vollmer V.

Zangerl, *Alfred,* painter, graphic artist, * 5.2.1892 Bregenz, l. 1923 – A, I, USA ⊐ Fuchs Geb. Jgg. II; ThB XXXVI; Vollmer V.

Zangerl, *Franz,* painter, * 10.12.1748 Innsbruck, † 9.9.1806 Wien – A ⊐ Fuchs Maler 19.Jh. IV; ThB XXXVI.

Zangerl, *Josef,* sculptor, * 14.7.1852 Zams, † 25.12.1901 Innsbruck – A ⊐ ThB XXXVI.

Zangerl, *Peter,* sculptor, * 22.6.1631 Stanz (Tirol) – P ⊐ ThB XXXVI.

Zangerlé, *Albertine,* flower painter, * 1882 Redange, † 1968 Marbehan – B, L ⊐ DPB II.

Zangerlé, *Marie-Louise Albertine* → **Zangerlé,** *Albertine*

Zangerle, *Mathilde,* watercolourist, illustrator, * 2.2.1912 Heiligkreuztal – A ⊐ Fuchs Maler 20.Jh. IV; Vollmer V.

Zangger, *Bobby,* painter, graphic artist, architect, * 11.5.1949 Graz – A ⊐ Fuchs Maler 20.Jh. IV; List.

Zangger, *Robert* → **Zangger,** *Bobby*

Zangheno, *Giovanni,* landscape painter, portrait painter, f. 1601, † Cremona – I ⊐ DEB XI; ThB XXXVI.

Zangheri, *Sante,* silversmith, * 1788 Cesena, † 7.1.1869 – I ⊐ Bulgari I.2.

Zangherlini, *Francesco,* jeweller, f. 22.11.1820, l. 22.4.1825 – I ⊐ Bulgari III.

Zanghi, *Antonio,* painter, * 1931 Messina – I ⊐ DizArtItal.

Zangiel, *Bartłomiej* → **Ankielewski,** *Bartłomiej*

Zangirardo Cadena → **Catene,** *Giovanni Gerardo dalle*

Zangl, *Franz,* altar architect, f. about 1766 – A ⊐ ThB XXXVI.

Zangli, *Fortunato,* painter, * 11.11.1899 Mailand, † 26.5.1972 Mailand – I ⊐ Comanducci V.

Zangrandi, *Giovanni* (DEB XI) → **Zangrando,** *Giovanni*

Zangrando, *Giovanni* (Zangrandi, Giovanni), figure painter, landscape painter, portrait painter, * 27.11.1867 or 1869 Triest, † 15.9.1941 or 16.9.1941 or 20.9.1941 Triest – I ⊐ Comanducci V; DEB XI; PittItalOttoc; ThB XXXVI; Vollmer V.

Zangrassi, *Giambattista,* painter, * 1731, † 1776 – I ⊐ ThB XXXVI.

Zangrius, *Jan Baptist,* copper engraver, f. 1602 – B, NL ⊐ ThB XXXVI.

Zangs, *Herbert,* painter, * 1924 Krefeld – D ⊐ Vollmer V.

Zanguidi, *Giacomo* → **Bertoia,** *Jacopo Zanguidi*

Zanguidi, *Giorgio* → **Bertoia,** *Giuseppe Zanguidi*

Zanguidi, *Jacopo* → **Bertoia,** *Jacopo Zanguidi*

Zanguidi Bertoia, *Giov. Batt. Tommaso* → **Bertoia,** *Giovanni Battista Tommaso Zanguidi*

Zangurima, *Gaspar,* sculptor, f. 1822 – EC ⊐ EAAm III; ThB XXXVI.

Zangwill, *Mark,* painter (?), illustrator, f. 1890, l. 1896 – GB ⊐ Houfe.

Zani, *Amadeu,* sculptor, * 1869, † 1944 – BR, I ⊐ EAAm III.

Zani, *Bartholomeu,* architect, f. 1659, l. 1661 – P ⊐ Sousa Viterbo III.

Zani, *Cristoforo d',* architect, f. 1437, l. about 1439 – I ⊐ ThB XXXVI.

Zani, *Giovanni Batt.* (Zani, Giovanni Battista), painter, etcher, † about 1660 – I ⊐ DEB XI; ThB XXXVI.

Zani, *Giovanni Battista* (DEB XI) → **Zani,** *Giovanni Batt.*

Zani, *Mario,* painter, * 29.5.1908 Carpaneto – I ⊐ Comanducci V.

Zani, *Pellegrino Felice,* goldsmith, f. 22.12.1730, † 18.4.1761 – I ⊐ Bulgari IV.

Zani, *Pietro (1748),* etcher, * 4.9.1748 Fidenza, † 12.8.1821 Parma – I ⊐ Comanducci V; DEB XI; ELU IV; ThB XXXVI.

Zanibelli, *Giuseppe,* goldsmith, f. 1691, l. 1704 – I ⊐ Bulgari IV.

Zaniberti, *Filippo* (DEB XI) → **Zanimberti,** *Filippo*

Zanibone d' Aspettato
(D'Ancona/Aeschlimann) → Zanibone di Aspettato

Zanibone di Aspettato (Zanibone d' Aspettato), miniature painter, f. 1275, l. 1288 – I ☐ D'Ancona/Aeschlimann; DEB XI.

Zaniboni (1888) (Zaniboni), woodcutter, f. 1888 – I ☐ Comanducci V; Servolini.

Zaniboni, Silvio, sculptor, * 1896 Riva, l. 1938 – I ☐ Panzetta.

Zanibono di Arogno, architect, f. 1267, l. 1288 – I ☐ ThB XXXVI.

Zanichelli, Bartolomeo → Zannichelli, Bartolomeo

Zanichelli, Sebastiano, painter, f. 1625 – I ☐ ThB XXXVI.

Zanieri, Arturo, landscape painter, portrait painter, * 2.1870 Florenz, l. 1906 – I ☐ Comanducci V; ThB XXXVI.

Zanimberti, Filippo (Zaniberti, Filippo), painter, * 1585 Brescia, † 1636 Venedig – I ☐ DEB XI; ThB XXXVI.

Zanin, Alda, painter, * 1927 Venedig – I ☐ DizArtItal.

Zanin, Angelo, history painter, portrait painter, * 1825 Feltre, † 9.7.1862 Feltre – I ☐ Comanducci V; DEB XI; ThB XXXVI.

Zanin, Francesco, veduta painter, f. 1846 – I ☐ Comanducci V; ThB XXXVI.

Zaninelli, Zaccaria, painter, * about 1580 Venedig(?), † 1631 Padua – I ☐ DEB XI; PittItalSeic; ThB XXXVI.

Zaninetti, Pietro, stucco worker, * Breia(?), f. 1707, l. 1710 – I ☐ ThB XXXVI.

Zanini, Antonio (1675) (Zanini, Antonio), sculptor, * 1675, l. 1693 – I ☐ ThB XXXVI.

Zanini, Antonio (1753), goldsmith, * 19.5.1753 Bologna, l. 1797 – I ☐ Bulgari IV.

Zanini, Bernardo, sculptor, f. 1614, l. 1617 – A ☐ ThB XXXVI.

Zanini, Gianfranco, painter, * 30.1.1944 Asmara – I ☐ Comanducci V.

Zanini, Gianni → Zanini, Gianfranco

Zanini, Gigiotti (Zanini, Luigi (1893)), painter, graphic artist, architect, * 10.3.1893 Vigo di Fassa, † 6.10.1962 or 1963 Mailand or Gargano sul Garda – I ☐ Comanducci V; DEB XI; DizArtItal; PittItalNovec/1 II; ThB XXXVI; Vollmer V.

Zanini, Giorgio, painter, * 30.11.1905 Bologna – I ☐ Comanducci V.

Zanini, Giuseppe (ThB XXXVI) → Viola Zanini, Giuseppe

Zanini, Giuseppe, poster painter, caricaturist, poster artist, decorator, * 11.12.1906 Mailand – I ☐ Flemig.

Zanini, Glaucho, sculptor, painter, * 29.11.1894 Cologna Veneta (Verona) – I ☐ Comanducci V.

Zanini, Luigi (Comanducci V; DizArtItal; ThB XXXVI) → Zanini, Gigiotti

Zanini, Luigi (1894), landscape painter, still-life painter, * 19.3.1894 Montagnana, † 19.9.1962 Treviso – I ☐ Comanducci V; Vollmer V.

Zanini, Luigi (1896), sculptor, painter, * 6.6.1896 Zürich, † 7.6.1978 Turin – CH ☐ LZSK; Plüss/Tavel II; Vollmer V.

Zanini, Paola → Consolo Zanini, Paola

Zanini, Petri → Giovanni di Francia

Zanini, Pietro Maria, goldsmith, * 10.4.1780 Bologna, l. 1859 – I ☐ Bulgari IV.

Zanino (1357) (Zanino), carver, f. 1357 – I ☐ ThB XXXVI.

Zanino (1383), painter, f. 1383, l. 1384 – I ☐ Schede Vesme IV.

Zanino di Pietro (DA XXXIII; DEB XI; PittItalQuattroc) → Giovanni di Francia

Zanio, Peter, goldsmith, f. 1610, l. 1617 – CH ☐ Brun III.

Zanjatov, Aleksej Stepanovič, graphic artist, * 1889 Volokolamsk, † 1939 Leningrad – RUS ☐ ChudSSSR IV.1.

Zank, Hans, graphic artist, glass painter, * 28.5.1889 Berlin, l. before 1961 – D ☐ ThB XXXVI; Vollmer V.

Zankarolas, Stefan, icon painter, f. 1686, l. 1715 – GR ☐ ThB XXXVI.

Zankl, Gustav, painter, graphic artist, designer, * 28.3.1929 Hartberg – A ☐ Fuchs Maler 20.Jh. IV; List.

Zankl, Joseph, porcelain painter, f. 1.8.1855, l. 16.3.1864 – CZ ☐ Neuwirth II.

Zanklin, Bartłomiej → Ankielewski, Bartłomiej

Zankov, Dončo Savov, painter, * 28.6.1893 Sevlievo, † 14.2.1960 Sofia – BG ☐ EIIB.

Žankov, George Dimitrievič → Žankov, Georgij Dmitrievič

Žankov, Georgij Dmitrievič, painter, * 11.11.1921 Voznesensk (Gouv. Cherson) – UA, MD ☐ ChudSSSR IV.1.

Zankovskij, Il'ja Nikolaevič (ChudSSSR IV.1) → Zan'kovskij, Il'ja Nikolaevič

Zan'kovskij, Il'ja Nikolaevič, painter, * 1832 or 1833(?), † 1919 – GE ☐ ChudSSSR IV.1.

Zanna, Giovanni, fresco painter, f. 1601 – I ☐ ThB XXXVI.

Zannacchini, Giovanni, painter, woodcutter, lithographer, * 5.11.1884 Livorno, † 27.1.1939 or 1940(?) Livorno – I ☐ Comanducci V; DA XXVIII; Servolini; ThB XXXVI; Vollmer V.

Zanné Oliver, Jeroni (Zanné Oliver, Jerónimo), master draughtsman, * Barcelona, f. 1843, † 1893 Barcelona – E ☐ Cien años XI; Ráfols III.

Zanné Oliver, Jerónimo (Cien años XI) → Zanné Oliver, Jeroni

Zanner, Andreas → Zahner, Andreas

Zanner, Joh. Andreas → Zahner, Andreas

Zanneto de Bugatis → Bugatto, Zanetto

Zanneto Bugatto → Bugatto, Zanetto

Zannetti, Davide → Zanotti, Davide

Zannettini, Vincenzo, goldsmith, f. 12.2.1792, l. 17.3.1804 – I ☐ Bulgari I.2.

Zannetto de Bugatis → Bugatto, Zanetto

Zannetto Bugatto → Bugatto, Zanetto

Zanni, figure painter, f. 1901 – F ☐ Bénézit.

Zanni, Giuseppe, silversmith, brazier / brass-beater, f. 1742, l. 1779 – I ☐ Bulgari IV.

Zannichelli, Bartolomeo, painter, f. about 1665, l. about 1670 – I ☐ DEB XI; ThB XXXVI.

Zannichelli, Prospero, painter of stage scenery, stage set designer, * 1698 Reggio nell'Emilia, † 15.5.1772 Reggio nell'Emilia – I ☐ DEB XI; Schede Vesme III; ThB XXXVI.

Zannichelli, Zenobio, goldsmith, * 1715 Florenz(?), l. 10.2.1760 – I ☐ Bulgari I.2.

Zannin, Angelo → Zanin, Angelo

Zannin, Francesco → Zanin, Francesco

Zannini, Antonio → Zanini, Antonio (1675)

Zannini, Stefano, architect, f. 1662, l. 1666 – I ☐ ThB XXXVI.

Zannini-Viola, Giuseppe → Viola Zanini, Giuseppe

Zanninni, Oreste, sculptor, * Siena, f. 1879, l. 1883 – I ☐ Panzetta.

Zannino di Pietro da Venezia → Giovannino di Pietro da Venezia

Zannoli, Ottaviano → Zanuoli, Ottaviano

Zannoli, Perino, painter, * Bologna, f. 1579 – I ☐ DEB XI.

Zannolini, Giovanni Battista, goldsmith, f. 23.5.1717, l. 30.1.1718 – I ☐ Bulgari I.2.

Zannoni, Andrea → Zanoni, Andrea

Zannoni, Antonio → Zanoni, Antonio (1648)

Zannoni, Antonio (1595), painter, f. 1595, l. 1606 – I ☐ DEB XI; ThB XXXVI.

Zannoni, Francesco, painter, restorer, * 1710 or 1720 or 1720 Cittadella, † 1782 Padua – I ☐ DEB XI; ThB XXXVI.

Zannoni, Giovanni Battista → Zanoni, Giov. Batt.

Zannoni, Giuseppe, painter, * 13.1.1849 Verona, † 28.5.1903 Monteforte (Verona) – I ☐ Comanducci V; DEB XI; ThB XXXVI.

Zannoni, Lodovico, faience painter, f. 1751 – I ☐ ThB XXXVI.

Zannoni, Luigi, sculptor, painter, * 1911 Lugo – I ☐ Comanducci V.

Zannoni, Ugo, sculptor, painter, * 21.7.1836 Verona, † 1898 Mailand – I ☐ Comanducci V; DEB XI; Panzetta; ThB XXXVI.

Zannos, Graikos, painter of saints, * 15.5.1899 Athen – GR, USA ☐ Lydakis IV.

Zanobi (1477) (Zanobi), painter, f. before 1477 – I ☐ ThB XXXVI.

Zanobi (1548), sculptor, f. 1548 – F ☐ Audin/Vial II.

Zanobi, Fra → Fra Zenobio

Zanobi, Bernardo (ThB XXXVI) → Gianotis, Bernardinus Zanobi de

Zanobi, Lorenzo di, miniature painter, f. 1466 – I ☐ D'Ancona/Aeschlimann.

Zanobi di Bartolo, sculptor, f. 1377 – I ☐ ThB XXXVI.

Zanobi di Benedetto di Caroccio degli Strozzi (Levi D'Ancona) → Strozzi, Zanobi

Zanobi di Benedetto da Vaglia Ser, miniature painter, f. 1487, l. 1488 – I ☐ Levi D'Ancona.

Zanobi de Florence, miniature painter, f. 1401 – I ☐ D'Ancona/Aeschlimann.

Zanobi de Gianotis, Bernardino (DA XXXIII) → Gianotis, Bernardinus Zanobi de

Zanobi di Giovanni di Lapo di Giovanni, miniature painter, * 1457, l. 1498 – I ☐ Levi D'Ancona.

Zanobi di Iacopo di Piero Machiavelli → Machiavelli, Zanobi di Jacopo

Zanobi di Migliore → Machiavelli, Zanobi di Jacopo

Zanobi di Piero → Cammello, Zanobi di Piero

Zanobi di Piero, sculptor, f. 1407, l. about 1408 – I ☐ ThB XXXVI.

Zanobio di Lorenzo, goldsmith, f. 1542, l. 1544 – I ☐ Bulgari I.2.

Zanoboni → Zaniboni (1888)

Zanoboni, Alfredo (Zanaboni, Alfredo), woodcutter, still-life painter, landscape painter, sculptor, copper engraver, * 4.10.1863 Empoli, l. 1932 – I, F, GB ☐ Comanducci V; DEB XI; Pavière III.2; Servolini; ThB XXXVI.

Zanoglio, *Pietro Francesco* → **Gianoli,** *Pietro Francesco*

Zanoia, *Giuseppe* (Schede Vesme III) → **Zanoja,** *Giuseppe*

Zanoja, *Giuseppe* (Zanoia, Giuseppe), architect, fresco painter, * 19.11.1747 Genua, † 16.10.1817 Omegna – I ▭ Comanducci V; DEB XI; Schede Vesme III; ThB XXXVI.

Zanol, *Hubert,* painter, graphic artist, * 1936 Brixen – I, A ▭ Fuchs Maler 20.Jh. IV.

Zanolari, *Giacomo,* painter, * 22.9.1891 or 21.9.1891 Chur, † 22.6.1953 Savognin – CH ▭ Plüss/Tavel II; ThB XXXVI; Vollmer V.

Zanoletti, *Carlo,* painter (?), * 26.4.1898 Vigevano, l. 1973 – I ▭ Comanducci V.

Zanoletti, *Guido,* painter, * 27.2.1933 Genua – I ▭ Beringheli; DEB XI.

Zanoli, goldsmith, f. 11.7.1742 – I ▭ Bulgari III.

Zanoli, *Giovanni* (Zanolo, Giovanni), painter, * 1805 Varallo Sésia, † 1857 Varallo Sésia – I ▭ Comanducci V; DEB XI; ThB XXXVI.

Zanolli, *Lea,* painter, sculptor, mosaicist, * 14.2.1899 Belluno, † 7.10.1995 Zürich – CH, I ▭ KVS; LZSK.

Zanolli, *Marco,* painter, * about 1760 Belluno, † after 1830 Mailand – I ▭ PittItalOttoc.

Zanolli, *Tamar* → **Zehnder-Zanolli,** *Tamar*

Zanolli, *Zalea* → **Zanolli,** *Lea*

Zanollo, *Anton,* architect, f. 1665, l. 1699 – D ▭ ThB XXXVI.

Zanolo, *Ada,* etcher, * 31.7.1914 Vicenza – I ▭ Servolini.

Zanolo, *Giovanni* (Comanducci V; DEB XI) → **Zanoli,** *Giovanni*

Zanon, *Ada,* painter, * 1927 Vicenza – I ▭ PittItalNovec/2 II.

Zanon, *Carlo,* painter, * 4.10.1889 Schio, l. 1931 – I ▭ Comanducci V.

Zanon, *Juan,* sculptor, f. 1432, l. 1436 – E ▭ ThB XXXVI.

Zanoncelli Cinelli, *Anna Maria,* painter, * 27.1.1914 Florenz – I ▭ Comanducci V.

Zanone, *Maria,* painter, * 5.5.1911 Stresa, † 28.2.1971 Grimaldi di Ventimiglia – I ▭ Comanducci V.

Zanoni, *Andrea,* painter, architect, * 1669 Padua, † after 1718 – I ▭ DEB XI; ThB XXXVI.

Zanoni, *Antoine,* pewter caster, f. 1800 – CH ▭ Bossard.

Zanoni, *Antonio (1648),* painter, * 1648 Padua, † about 1720 – I ▭ DEB XI; ThB XXXVI.

Zanoni, *Francesco* → **Zannoni,** *Francesco*

Zanoni, *Francesco (1828),* painter, * 23.9.1828 Bergamo, † Bergamo, l. 1853 – I ▭ Comanducci V; ThB XXXVI.

Zanoni, *Giov. Alessandro* (Zanoni, Giovanni Alessandro), painter, * Arco, f. 1628, † 1672 Arco – I ▭ DEB XI; ThB XXXVI.

Zanoni, *Giov. Antonio* (Zanoni, Giovanni Antonio), painter, f. 1602, l. 1612 – I ▭ DEB XI; ThB XXXVI.

Zanoni, *Giov. Batt.* (Zanoni, Giovovanni Battista), painter, * 1686 Pieve di Soligo, l. 1720 – I ▭ DEB XI; ThB XXXVI.

Zanoni, *Giovanni Alessandro* (DEB XI) → **Zanoni,** *Giov. Alessandro*

Zanoni, *Giovanni Antonio* (DEB XI) → **Zanoni,** *Giov. Antonio*

Zanoni, *Giovovanni Battista* (DEB XI) → **Zanoni,** *Giov. Batt.*

Zanoni, *Juan José,* painter, sculptor, ceramist, * 9.9.1912 Montevideo – ROU ▭ PlástUrug II.

Zanoni-Johnson, *Lisa,* painter, * 10.11.1890 Enköping, l. 1938 – S ▭ SvKL V.

Zanono, cabinetmaker, f. 1486 – I ▭ ThB XXXVI.

Zanontelli, *Giov. Batt.,* sculptor, f. 1657 – I ▭ ThB XXXVI.

Zanoto, *Ottaviano,* painter, f. 1625 – I ▭ DEB XI; ThB XXXVI.

Zanotti, *Antonio,* sculptor, f. about 1800 – I ▭ ThB XXXVI.

Zanotti, *Calisto,* decorative painter, master draughtsman, * Venedig, f. 10.10.1847, † 1857 – I ▭ Comanducci V; Servolini; ThB XXXVI.

Zanotti, *Davide,* architectural painter, landscape painter, decorative painter, * 1733 Bologna, † 1808 Bologna – I ▭ DEB XI; PittItalSettec; ThB XXXVI.

Zanotti, *Domenico,* goldsmith, silversmith, f. 1816, l. 1839 – I ▭ Bulgari III.

Zanotti, *Domenico Maria,* goldsmith, f. 1633, l. 10.7.1642 – I ▭ Bulgari IV.

Zanotti, *Giampietro* (Zanotti, Giovan Pietro Cavazzoni; Zanotti, Gian Pietro Cavazzoni), painter, etcher, * 4.10.1674 Paris, † 28.9.1765 Bologna – I, F ▭ DA XXXIII; DEB XI; Schede Vesme III; ThB XXXVI.

Zanotti, *Gian Pietro Cavazzoni* (Schede Vesme III) → **Zanotti,** *Giampietro*

Zanotti, *Giovan Pietro Cavazzoni* (DA XXXIII) → **Zanotti,** *Giampietro*

Zanotti, *Giovanni Giacomo,* painter, f. 5.4.1668 – I ▭ Schede Vesme IV.

Zanotti, *Giuseppe (1674),* painter, f. 1674 – I ▭ Schede Vesme IV.

Zanotti, *Giuseppe (1696)* (Zanotti, Giuseppe), silversmith, f. 11.9.1696, l. 18.7.1706 – I ▭ Bulgari III.

Zanotti, *Onofrio,* decorative painter, f. 1801 – I ▭ Comanducci V; ThB XXXVI.

Zanotti, *Pio,* goldsmith, * 1750, † 23.3.1786 – I ▭ Bulgari IV.

Zanotto, *Francesco,* copper engraver, f. before 1924 – I ▭ Comanducci V; Servolini.

Zanparruni, *Bartolomeo* → **Zamparrone,** *Bartolomeo*

Zanré, *Ivano,* painter, graphic designer, * 8.5.1959 Männedorf – I, CH ▭ KVS.

Zanstra, *Piet,* architect, * 1905 Leeuwarden – NL ▭ DA XXXIII.

Zanstra, *Wiep* → **Zanstra,** *Wijbrand*

Zanstra, *Wijbrand,* watercolourist, caricaturist, * 9.9.1910 Appingedam (Groningen) – NL ▭ Scheen II.

Zant, *Arnoldus Antonius Christianus van't* (ThB XXXVI; Waller) → **Zant,** *Arnoldus Antonius Christianus van 't*

Zant, *Arnoldus Antonius Christianus van 't* (Zant, Arnoldus Antonius Christianus van't), landscape painter, lithographer, * 30.5.1815 Deventer (Overijssel), † 12.2.1889 Deventer (Overijssel) – NL ▭ Scheen II; ThB XXXVI; Waller.

Zant, *Hans Jakob,* goldsmith, f. 15.2.1677 – CH ▭ Brun III.

Zanten, *Dirk Leonard van,* graphic artist, painter, * 7.10.1942 Amsterdam (Noord-Holland) – NL ▭ Scheen II.

Zanten, *Ek van* → **Zanten,** *Ernst Arnold Frederik Robert van*

Zanten, *Ernst Arnold Frederik Robert van,* sculptor, master draughtsman, * 17.2.1933 Zaltbommel (Gelderland) – NL, I ▭ Scheen II.

Zanten, *Pieter van,* painter, restorer, * 1746 Leiden (Zuid-Holland), † 13.4.1813 Rotterdam (Zuid-Holland) – NL ▭ Scheen II; ThB XXXVI.

Zanth, *Karl Ludwig Wilhelm von* → **Zanth,** *Karl Ludwig Wilhelm*

Zanth, *Karl Ludwig Wilhelm* (Zanth, Ludwig von), architect, watercolourist, * 6.8.1796 Breslau, † 7.10.1857 Stuttgart – D ▭ DA XXXIII; Delaire; ThB XXXVI.

Zanth, *Ludwig von* (DA XXXIII) → **Zanth,** *Karl Ludwig Wilhelm*

Zanton, *Harry* (Zanton, Harry Vitalis), landscape painter, master draughtsman, * 21.11.1901 Stockholm, † 1987 Stockholm – S ▭ Konstlex.; SvK; SvKL V; Vollmer V.

Zanton, *Harry Vitalis* (SvKL V) → **Zanton,** *Harry*

Zantvoort, *Dirck Dircksz.* → **Santvoort,** *Dirck Dircksz.*

Zantvoort, *Dirck Dircksz. van* → **Santvoort,** *Dirck Dircksz.*

Zantvoort, *Pieter Dircksz.* → **Santvoort,** *Pieter Dircksz.*

Zantvoort, *Pieter Dircksz. van* → **Santvoort,** *Pieter Dircksz.*

Zantwijk, *Otto Johan van,* painter, * 21.1.1879 Utrecht (Utrecht), † 5.11.1961 Zeist (Utrecht) – NL ▭ Scheen II.

Zantzack → **Clouwet,** *Albertus*

Zantzer, *Hans* → **Ainbeckh,** *Hans*

Zantzinger, *Adam,* architect, f. 1770, † 1799 – USA ▭ Tatman/Moss.

Zantzinger, *Clarence-Clark,* architect, * 15.8.1872 Philadelphia (Pennsylvania), † 16.9.1954 – USA ▭ Delaire; Tatman/Moss; ThB XXXVI.

Zanučarova, *Nina Davydivna,* architect (?), * 9.10.1900 Smolensk – UA ▭ SChU.

Zanuoli, *Ottaviano,* architect, painter, f. 1589, † 15.1.1607 – A, I ▭ ThB XXXVI.

Zanuolo → **Antonio di Giovanni (1540)**

Zanusi, *Iakob* (DEB XI) → **Zanusi,** *Jakob*

Zanusi, *Jacopo* → **Zanusi,** *Jakob*

Zanusi, *Jakob* (Zanusi, Iakob), painter, * 1679 Brescia or Brixen (?), † 24.12.1742 Salzburg – A, I ▭ DEB XI; ThB XXXVI.

Zanuso, *Marco,* architect, designer, * 14.5.1916 Mailand – I ▭ DA XXXIII; ELU IV.

Zanussi, *Iacopo* → **Zanusi,** *Jakob*

Zanussi, *Jacopo* → **Zanusi,** *Jakob*

Zanussi, *Jakob* → **Zanusi,** *Jakob*

Zanussi, *Jozef,* painter, * 1737 Salzburg (?), † 1818 (?) – SK ▭ ArchAKL.

Zanuy Nadal, *Josep,* wood sculptor, restorer, * 1905 Barcelona – E ▭ Ráfols III (Nachtr.).

Zanverdiani, *Alberto,* woodcutter, watercolourist, miniature painter, * 26.8.1894 Triest, l. before 1961 – I ▭ Servolini; ThB XXXVI; Vollmer V.

Zanzer, *Hans* → **Ainbeckh,** *Hans*

Zanzola, *Manoel Ferreira,* artist, f. 1714, l. 1715 – BR ▭ Martins II.

Zanzotto, *Corrado,* painter, * 3.5.1903 Pieve di Soligo – I ▭ Comanducci V.

Zao, *Wou-Ki* (Zao Wou-Ki), figure painter, lithographer, * 1920 or 13.2.1921 Beijing – RC, F ▭ DA XXXIII; ELU IV; List; Vollmer V.

Zao Wou-Ki (DA XXXIII; ELU IV; List) → Zao, Wou-Ki

Zao Wou-ki (Vollmer V) → Zao, Wou-Ki

Zaor, Jan, architect, f. 1668, l. 1684 – LT, PL ⌂ ThB XXXVI.

Zaorálková-Procházková, Hedvika, sculptor, * 14.6.1900 Rousinov – CZ ⌂ Toman II.

Zaortiga (Maler-Familie) (ThB XXXVI) → Zaortiga, Bonanat (1403)

Zaortiga (Maler-Familie) (ThB XXXVI) → Zaortiga, Bonanat (1458)

Zaortiga, Bonanat (1403), painter, f. 1403, l. 1430 – E ⌂ ThB XXXVI.

Zaortiga, Bonanat (1458), painter, f. 1458, † about 1492 – E ⌂ ThB XXXVI.

Zaozerskij, Boris Konstantinovič, painter, * 23.1.1934 Gatčina – RUS ⌂ ChudSSSR IV.1.

Zaozerskij, Koz'ma, whalebone carver, * Rovdino (Archangelsk), † about 1825 – RUS ⌂ ChudSSSR IV.1.

Zapaca Inga, Juan, painter, f. 1668 – RCH ⌂ Pereira Salas.

Zápal, Hanuš, architect, * 7.2.1885 Krašovice, l. 1937 – CZ ⌂ Toman II.

Zápal, Jaormír, painter, illustrator, * 18.3.1923 Brandýs nad Orlicí, † 5.12.1984 Prag – CZ ⌂ ArchAKL.

Zapara, Polina Akimovna, embroiderer, * 3.9.1925 Krasnoe (Voronež) – RUS ⌂ ChudSSSR IV.1.

Zapara, Polina Akymivna → Zapara, Polina Akimovna

Zapata, Antonio, painter, * about 1699 Soria, l. about 1726 – E ⌂ ThB XXXVI.

Zapata, Jaime, sculptor, * 1957 Quito – EC ⌂ Flores.

Zapata, José (1780) (Zapata, José), painter, f. 1780, l. 1784 – PE ⌂ EAAm III; Vargas Ugarte.

Zapata, José (1837) (Zapata, José), engraver, f. 1837 – E ⌂ Páez Rios III.

Zapata, José Antonio, marine painter, f. 1867 – E ⌂ Cien años XI.

Zapata, Manuel, painter, * 1921 Lima – PE ⌂ Ugarte Eléspuru.

Zapata, Marcos de (Pereira Salas) → Zapata, Marcos

Zapata, Marcos (Sapaca, Marcos; Zapata, Marcos de), painter, * 1710 or 1720 (?), † 1773 (?) – PE ⌂ DA XXXIII; EAAm II; EAAm III; Pereira Salas; Vargas Ugarte.

Zapata, Miguel, painter, * 1940 Cuenca – E ⌂ Calvo Serraller.

Zapata, Pedro León, caricaturist, illustrator, * 27.2.1929 La Grita – YV, MEX ⌂ DAVV II.

Zapata, Salvador, copper engraver, f. 1754, l. 1796 – MEX ⌂ EAAm III; Páez Rios III.

Zapata, Valentín, painter, * 1949 Zamora – E ⌂ Calvo Serraller.

Zapata y Dadad, José Antonio, history painter, * 1763 Valencia, † 31.8.1837 Valencia – E ⌂ Cien años XI.

Zapata Gollán, Agustín, woodcutter, * 23.11.1895 Santa Fé (Argentinien), l. 1939 – RA ⌂ EAAm III; Merlino.

Zapata Inca, Juan, painter, f. 1684 – PE ⌂ EAAm III.

Zapata y Nadal, José (Aldana Fernández) → Zapata y Nadal, José Antonio

Zapata y Nadal, José Antonio (Zapata y Nadal, José), painter, f. 1762 Valencia, † 31.8.1837 Valencia – E ⌂ Aldana Fernández; ThB XXXVI.

Zapata y Seta, Manuel, painter, f. 1874, l. 1895 – E ⌂ Cien años XI.

Zapater, Juán José (Zapater Rodríguez, Juan José), painter, illustrator, * 19.3.1866 or 19.3.1867 Valencia, † 1.10.1921 or 1.9.1922 Valencia – E, I ⌂ Aldana Fernández; Cien años XI; ThB XXXVI.

Zapater y Jareño, Justo (Páez Rios III) → Zapater Jareño, Justo

Zapater Jareño, Justo (Zapater y Jareño, Justo), lithographer, f. 1871, l. 28.6.1878 – E ⌂ Páez Rios III; Ráfols III.

Zapater Rodríguez, Juan José (Aldana Fernández; Cien años XI) → Zapater, Juán José

Zapatero, Rafael, painter, * 1953 Sevilla – E ⌂ Calvo Serraller.

Zapati, Pietro, silversmith, f. 2.7.1766 – I ⌂ Bulgari III.

Zápeca, Karel, painter, * 21.7.1893 Luhačovice (Mähren), l. 1934 – CZ ⌂ Toman II.

Zapečnova, Svetlana Grigor'evna, graphic artist, mosaicist, * 22.7.1949 (Gut) Krasnoarmejskij (Rostov) – RUS ⌂ ChudSSSR IV.1.

Zapelli, Domenico → Zappelli, Domenico

Zapelli, Giov. Maria de → Zupelli, Giovanni Maria de

Zapello, Antonio, painter, f. 1564, l. 1567 – I ⌂ ThB XXXVI.

Zapenin, Ivan Nikolaevič, graphic artist, * 22.10.1908 Moskau, † 16.10.1941 Brjansk – RUS ⌂ ChudSSSR IV.1.

Zapf, Adelheid, porcelain painter, f. 1891 – CZ ⌂ Neuwirth II.

Zapf, Andreas, coppersmith, f. 1766 – D ⌂ Sitzmann.

Zapf, Dietmar Josef, painter, etcher, * 13.9.1946 – D ⌂ Mülfarth.

Zapf, Friedrich (1635) (Zapf, Friedrich), sculptor, † 21.2.1635 Frankfurt (Main) – D ⌂ Zülch.

Zapf, Friedrich (1732) (Zapf, Friedrich), coppersmith, f. 1732, l. 1733 – D ⌂ Sitzmann.

Zapf, Georg, architect, f. 1596 – D ⌂ ThB XXXVI.

Zapf, Hermann, commercial artist, typeface artist, * 8.11.1918 Nürnberg – D ⌂ Vollmer VI.

Zapf, Josef, goldsmith, silversmith, jeweller, f. 1921 – A ⌂ Neuwirth Lex. II.

Zapf, Melchior (1586), sculptor, f. 1586, † after 1634 – D ⌂ ThB XXXVI.

Zapf, Melchior (1593), goldsmith, * 1593 Nürnberg, † 1649 Nürnberg (?) – D, D ⌂ Kat. Nürnberg.

Zapf, Tobias, coppersmith, † 1767 Bamberg – D ⌂ Sitzmann.

Zapf, Wolf, goldsmith, * 1554 Nürnberg, † before 1606 – D ⌂ Kat. Nürnberg; ThB XXXVI.

Zapff, Georg, goldsmith, f. 1597 – D ⌂ ThB XXXVI.

Zapff, Paul Ludvig → Landsberg, Paul Ludvig

Zapff Dammert, Elke, painter, * 1942 Hamburg – PE, D ⌂ Ugarte Eléspuru.

Zapffe, Haakon Ludwig, architect, * 12.7.1868 Christiania, † 30.10.1908 – N ⌂ NKL IV.

Zapffe, Ludwig → Zapffe, Haakon Ludwig

Zapletal, Alois, painter, * 30.7.1886 Kroměříž, † 14.10.1943 Marianská Hora (?) – CZ ⌂ Toman II.

Zapletal, Jan (1804) (Zapletal, Jan (der Ältere)), painter, * 1804 Kroměříž, † 25.5.1863 Kroměříž – CZ ⌂ Toman II.

Zapletal, Jan (1840) (Zapletal, Jan (der Jüngere)), history painter, restorer, * 1840 Kroměříž, † 2.7.1891 Prag – CZ ⌂ Toman II.

Zapletal, Karel, landscape painter, * 10.10.1899 Prostějov, l. 1943 – CZ ⌂ Toman II.

Zapletalová-Šneiderová, Irena, painter, * 4.6.1912 Prostějov – CZ ⌂ Toman II.

Zapokrovskij, Vasilij Il'in (ChudSSSR IV.1) → Il'in, Vasilij

Zapol'skij, Aleksej Ipat'evič, goldsmith, silversmith, f. 1850, l. 1875 – RUS ⌂ ChudSSSR IV.1.

Zaporožec, Boris Nikolaevič, painter, * 5.9.1935 Slobodo-Petrovka (Poltava) – RUS, UA ⌂ ChudSSSR IV.1.

Zapotnik, painter, f. about 1741 – SLO, A ⌂ ELU IV; ThB XXXVI.

Zapouraph → Curel, de (Chevalier)

Zapp, František (1772) (Zapp, František (der Ältere)), heraldic engraver, seal engraver, * 2.4.1772 Jáchymov, † 38.7.1855 Prag – CZ ⌂ Toman II.

Zapp, František (1814) (Zapp, František (der Jüngere)), painter, * 18.10.1814 Prag, † 25.4.1890 Prag – CZ ⌂ Toman II.

Zapp, Karel, gem cutter, * 22.4.1854 Prag, † 19.10.1907 Turnov – CZ ⌂ Toman II.

Zappa, Nicolao, painter, f. 1557 – I ⌂ ThB XXXVI.

Zappalà, Gregorio, sculptor, * 13.12.1833 Syrakus or Messina, † 28.12.1908 Messina – I ⌂ Panzetta; ThB XXXVI.

Zappanio, Dominico → Zapponius, Johan Dominicus

Zapparella, Lorenzo, goldsmith, f. 1677, l. 1705 – I ⌂ Bulgari IV.

Zapparoli, Noradino, fresco painter, * 8.4.1875 Borgofranco sul Po, l. 1939 – I ⌂ Comanducci V.

Zappati, Antonio, silversmith, * 1729 Rom, l. 1797 – I ⌂ Bulgari I.2.

Zappati, Giovanni Domenico, jeweller, * 1729 Rom, † before 31.5.1802 – I ⌂ Bulgari I.2.

Zappati, Giovanni Paolo, silversmith, founder, * 1691, † 9.12.1758 – I ⌂ Bulgari I.2.

Zappati, Giuseppe, goldsmith, * 1759 Rom, † 27.4.1787 – I ⌂ Bulgari I.2.

Zappati, Pietro, silversmith, * 1720 Rom, † 19.8.1781 – I ⌂ Bulgari I.2.

Zappati, Tommaso, silversmith, architect, * 1748 Rom, † 1817 – I ⌂ Bulgari I.2.

Zappe → Modry, Gustav

Zappe, Gustav, porcelain painter (?), glass painter (?), f. 1910 – A ⌂ Neuwirth II.

Zappe, Ignác, painter, f. 1757, l. 1807 – CZ ⌂ Toman II.

Zappe, Joachim, glass painter, * about 1765, l. 1835 – A ⌂ ThB XXXVI.

Zappe, Josef (Toman II) → Zappe, Joseph

Zappe, Joseph (Zappe, Josef), glass painter, * 1758 Steinschönau, l. 1795 – CZ ⌂ ThB XXXVI; Toman II.

Zappe, Theodor, painter, * 10.1.1886 Rychnov u Jablonce nad Nisou, l. 1911 – CZ ⌂ Toman II.

Zappelli, Domenico, painter, * about 1457, † 7.11.1527 Mantua – I ⌂ ThB XXXVI.

Zappettini, Domenico, painter (?), * 1880 Bergamo, † 7.12.1918 – I ⌂ Comanducci V.

Zappettini, Gian Franco (ContempArtists) → Zappettini, Gianfranco

Zappettini, *Gianfranco* (Zappettini, Gian Franco), painter, * 16.6.1939 Genua – I □ ContempArtists; DEB XI.

Zappettini, *Giovanni*, stage set designer, * 17.11.1878 Bergamo, † 1.10.1958 – I □ Comanducci V; Vollmer V.

Zappi, *Lavinia* → **Fontana**, *Lavinia*

Zappini, *Enrico* → **Zappini**, *Heinrich*

Zappini, *Heinrich*, glass painter, * 27.3.1915 Paderborn, † 17.6.1974 Paderborn – D □ Steinmann.

Zappini, *Vincenzo*, jeweller, f. 4.3.1813 – I □ Bulgari III.

Zappino y Zappino, *Pilar*, painter, f. 1908 – E □ Cien años XI.

Zappitella, *Girolamo*, goldsmith, f. 1536, l. 1537 – I □ Bulgari I.2.

Zapponi, *Giov. Domenico* (Zapponi, Johannes Domenikus), painter, * Verona, f. 1602, l. 1617 – CZ, D, I □ ThB XXXVI; Zülch.

Zapponi, *Ippolito*, painter, * 24.11.1826 Velletri, † 1894 or 5.9.1895 Rom – I □ Comanducci V; DEB XI; ThB XXXVI.

Zapponi, *Johannes Domenikus* (Zülch) → **Zapponi**, *Giov. Domenico*

Zapponius, *Johan Dominicus*, engineer, f. 1614, l. 7.1616 – D □ Focke.

Zappulli, *Odoardo*, painter, * 11.12.1895 Paris, l. before 1961 – I □ Vollmer V.

Zappuni, *Giov. Domenico* → **Zapponi**, *Giov. Domenico*

Zapragaeva-Dubar, *Razalyja Georgieuna* → **Dubar**, *Razalyja Georgieuna*

Zaprjagaeva, *Roza Georgievna* → **Dubar**, *Razalyja Georgieuna*

Zaprudnov, *Boris Semenovič*, graphic artist, painter, * 28.8.1935 Kovrov – RUS □ ChudSSSR IV.1.

Zapuelle, *Santiago de*, stonemason, * Suesa, f. 7.12.1604 – E □ González Echegaray.

Zaquet, *Gian Ambrogio* → **Giachetti**, *Gian Ambrogio*

Zar, *Georg* → **Schardt**, *Johann Gregor von der*

Zar, *Gregori* → **Schardt**, *Johann Gregor von der*

Zar, *Gregorius* → **Schardt**, *Johann Gregor von der*

Zar, *Jan Gregor von der* → **Schardt**, *Johann Gregor von der*

Zar, *Johan Gregor van der* → **Schardt**, *Johann Gregor von der*

Zar, *Johann Gregor von der* → **Schardt**, *Johann Gregor von der*

Zar, *Margarita*, painter, f. 1892 – E, RP □ Cien años XI.

Zar, *Tobis-Christian*, silversmith, f. 1779, † 1806 – RUS □ ChudSSSR IV.1.

Zara, *Filippo*, miniature painter, * 24.2.1881 Rom – I □ Comanducci V.

Zara, *Georg* → **Schardt**, *Johann Gregor von der*

Zara, *Gregori* → **Schardt**, *Johann Gregor von der*

Zara, *Gregorius* → **Schardt**, *Johann Gregor von der*

Zara, *Iginio*, painter, woodcutter, * 7.12.1909 Bitti – I □ Comanducci V; Servolini.

Zara, *Johan Gregor van der* → **Schardt**, *Johann Gregor von der*

Zarabaglia → **Busti**, *Agostino*

Zarabalia → **Busti**, *Agostino*

Zarabatta, *Francesco*, painter, * Mailand, f. about 1727, l. 1738 – I □ ThB XXXVI.

Zarabolleda, *Andrés*, painter, f. 1328, † before 1353 – E □ ThB XXXVI.

Zarachova, *Ljudmila Petrovna*, monumental artist, gobelin knitter, * 11.2.1935 Novoe (Enisej) – RUS □ ChudSSSR IV.1.

Zaragoza, *Agustin*, sculptor, f. 1701 – E □ Ramirez de Arellano; ThB XXXVI.

Zaragoza, *Eloy*, painter, f. 1916 – E □ Cien años XI.

Zaragoza, *J.*, printmaker, f. 1901 – E □ Ráfols III.

Zaragoza, *Jaume*, smith, locksmith, f. 1921 – E □ Ráfols III.

Zaragoza, *José Ramón* (Zaragoza Fernández, José Ramón), painter, * 16.3.1874 Cangas de Onís (Oviedo), † 29.7.1949 Alpedrete (Madrid) – E □ Cien años XI; ThB XXXVI.

Zaragoza, *Laurencio* → **Lorenzo de Zaragoza**

Zaragoza, *Miguel*, painter, f. 1881, l. 1883 – E, RP □ Cien años XI.

Zaragoza Albi, *Joan*, architect, f. 1940 – E □ Ráfols III.

Zaragoza y Ebrí, *Agustín Bruno*, architect, * 1713 Alcalá de Chisvert, l. 1738 – E □ Aldana Fernández.

Zaragoza Fernández, *José Ramón* (Cien años XI) → **Zaragoza**, *José Ramón*

Zaragoza de Gelavert, *Ramona*, painter, f. 1848 – E □ Cien años XI.

Zaragoza Mach, *March*, landscape painter, * 1909 – E □ Ráfols III.

Zaragoza de Navas, *Rómulo*, painter, master draughtsman, graphic artist, * 1894 Barcelona, l. 1945 – E □ Cien años XI; Ráfols III.

Zarak, *Marta*, photographer, * 1952 – MEX □ ArchAKL.

Zaranek, *Anton Onufrievič*, painter, f. 1838, l. 1843 – RUS □ ChudSSSR IV.1.

Zarapišvili, *Dimitrij Iosifovič*, graphic artist, * 24.11.1939 Tbilisi – GE □ ChudSSSR IV.1.

Zarapova, *Inna Stepanovna* → **Voejkova**, *Inna Stepanovna*

Zarasto, *Robert* → **Zarasto**, *Robert Alexander*

Zarasto, *Robert Alexander*, figure painter, landscape painter, * 10.8.1892 Helsinki, † 13.8.1932 Helsinki – SF □ Koroma; Kuvataiteilijat; Paischeff; Vollmer V.

Zarasto Merikanto, *Robert Alexander* → **Zarasto**, *Robert Alexander*

Zarate, *Alonso*, painter, f. 1601 – MEX □ EAAm III.

Zárate, *Antonio Alonso de*, painter, f. 1666 – MEX □ Toussaint.

Zárate, *Carlos*, sculptor, * 1928 La Rioja – RA, E □ Cien años XI; EAAm III.

Zárate, *Eusebio*, painter, f. 1853 – E □ Cien años XI.

Zárate, *José Antonio*, painter, * 1954 La Orotava – E □ Calvo Serraller.

Zárate, *Juan de*, calligrapher, * 15.10.1667 Madrid, l. 1694 – E □ Cotarelo y Mori II.

Zarate, *Luis*, artist, * 1951 Oaxaca – MEX □ EAPD.

Zarate, *Fray Miguel de*, wood carver, f. 1605 – MEX □ EAAm III; Páez Rios III.

Zárate, *Nirma*, painter, graphic artist, * 11.1936 Bogotá – CO □ EAAm III; Ortega Ricaurte.

Zarato → **Luzzi**, *Pietro*

Zarazo, *Antonio*, founder, f. 11.4.1606 – E □ Pérez Costanti; ThB XXXVI.

Zarazo, *Pedro*, founder, f. 17.2.1615 – E □ Pérez Costanti.

Zarbach, *Johann*, goldsmith (?), f. 1872, l. 1885 – A □ Neuwirth Lex. II.

Zarbaia, *Giov. Maria*, goldsmith, f. 1582 – I □ ThB XXXVI.

Zarcate, *Pierre*, painter, master draughtsman, * 1951 Paris – F □ Bénézit.

Zarcillo y Alcaraz, *Francisco* (Salzillo y Alcaraz, Francisco; Salcillo y Alcaraz, Francisco), wood sculptor, carver, * before 12.5.1707 Murcia, † 2.3.1783 Murcia – E □ DA XXVII; ELU IV; ThB XXXVI.

Zarco, *Antonio* (Zarco Fortes, Antonio), painter, * 1930 Murcia – E □ Blas; Calvo Serraller; Páez Rios III.

Zarco y Alcalá, *Mariano Antonio*, painter, decorator, f. 1745 – RA □ EAAm III; Merlino.

Zarco Fortes, *Antonio* (Páez Rios III) → **Zarco**, *Antonio*

Zardarjan, *Anait Oganesovna* (ChudSSSR IV.1) → **Zardaryan**, *Anahit*

Zardarjan, *Oganes Mkrtičevič* (ChudSSSR IV.1; KChE I; Kat. Moskau II) → **Sardaryan**, *Hovhannes Mkrtič̣i*

Zardaryan, *Anahit* (Zardarjan, Anait Oganesovna), painter, * 30.8.1945 Erevan – ARM □ ChudSSSR IV.1.

Zardetti, *Eugen*, marine painter, * 27.11.1849 Rorschach, † 21.2.1926 Luzern – CH □ Brun III; Mülfarth; ThB XXXVI.

Zardi, *Giov. Andrea de'*, sculptor, f. 1515, l. 1519 – I □ ThB XXXVI.

Zardo, *Alberto*, figure painter, landscape painter, portrait painter, etcher, * 10.5.1876 Padua, † 5.10.1959 Florenz – I □ Comanducci V; DEB XI; Servolini; ThB XXXVI; Vollmer V.

Zarea, *Lazăr*, painter, * 14.10.1900 Slatina – RO □ Barbosa.

Zareboleda, *Andrés*, painter, f. 1399, l. 1419 – E □ ThB XXXVI.

Zarebolleda, *Andrés*, painter, f. 1328, l. 1417 – E □ Aldana Fernández.

Zarebolleda, *Juan*, painter, f. 1397, l. 1407 – E □ Aldana Fernández.

Zareckij, *Andrej Andreevič* → **Zareckij**, *Andrej Antonovič*

Zareckij, *Andrej Antonovič* (Zaretsky, Andrei Antonovich; Sarjetzkij, Andrej Andrejewitsch), landscape painter, * 17.12.1864 Lebedjan' (Tambov), l. 1910 – RUS □ ChudSSSR IV.1; Milner; ThB XXIX.

Zareckij, *Nikolaj Vasil'evič* (Zaretsky, Nikolai Vasilievich), graphic artist, painter, master draughtsman, * 1876, † 1959 Paris – RUS □ ChudSSSR IV.1; Milner; Severjuchin/Lejkind.

Zareckij, *Viktor Ivanovič* (ChudSSSR IV.1) → **Zarec'kyj**, *Viktor Ivanovyč*

Zarec'kij, *Viktor Ivanovyč* → **Zarec'kyj**, *Viktor Ivanovyč*

Zarec'kyj, *Viktor Ivanovyč* (Zareckij, Viktor Ivanovič), painter, monumental artist, * 8.2.1925 Bilopillja, † 23.8.1990 Kiev – UA □ ChudSSSR IV.1; SChU.

Záreczky, *Kornél*, painter, * 20.4.1867 Mezőtúr – H □ ThB XXXVI.

Zarek, *Simon*, faience painter, f. 1779, l. 1786 – PL □ ThB XXXVI.

Zaremba, landscape artist, f. 1796 – UA □ SChU.

Zaremba, *Karol*, architect, * 1846 Krakau, † 30.10.1897 Krakau – PL □ ThB XXXVI.

Zaremba, *Olga* → **Hadzsi**, *Olga*

Zaremba, *Olga* → **Hadzsy,** *Olga*

Zaremski, *Jerzy,* metal artist, * 1918 (?) or 1919 – PL ▭ Vollmer VI.

Žaren', *Ivan Michajlovič* → **Gérin,** *Jean* (1772)

Žarenko, *Lavrentij Semenovič* (ChudSSSR IV.1) → **Žarenko,** *Lavrentij Semenovyč*

Žarenko, *Lavrentij Semenovyč* (Žarenko, Lavrentij Semenovič), landscape painter, graphic artist, * 22.8.1899 Elizavetgrad, † 23.4.1977 Odesa – UA ▭ ChudSSSR IV.1; SChU.

Žarenko-Žej, *Lavrentij Semenovič* → **Žarenko,** *Lavrentij Semenovyč*

Žarenko-Žej, *Lavrentij Semenovyč* → **Žarenko,** *Lavrentij Semenovyč*

Žarenov, *Aleksandr Sergeevič,* filmmaker, stage set designer, * 29.3.1907 Erlykovo (Vladimir) – RUS ▭ ChudSSSR IV.1.

Žarenova, *Éleonora Aleksandrovna,* monumental artist, fresco painter, * 22.9.1934 Moskau – RUS ▭ ChudSSSR IV.1.

Zaretsky, *Andrei Antonovich* (Milner) → **Zareckij,** *Andrej Antonovič*

Zaretsky, *Nikolai Vasilievich* (Milner) → **Zareckij,** *Nikolaj Vasil'evič*

Zarges-Dürr, *Erna,* goldsmith, silversmith, * 1907 Heilbronn – D ▭ Nagel; Vollmer V.

Zarian, *Nwarth,* sculptor, * 6.8.1917 Florenz – I ▭ Vollmer V.

Zaribnicky, *Erika* → **Pfaff,** *Erika*

Zarickij, *Georgij Osipovič,* painter, * 29.12.1906 Odesa – RUS, UA ▭ ChudSSSR IV.1.

Zarickij, *Iosif* (Severjuchin/Lejkind) → **Zaritzky,** *Yossef*

Zarickij, *Ivan Vasil'evič* (ChudSSSR IV.1) → **Zaryc'kyj,** *Ivan Vasyl'ovyč*

Zarickij, *Solomon Moiseevič* (ChudSSSR IV.1) → **Zaryc'kyj,** *Solomon Mojsejovyč*

Zarickkij, *Konstantin Borisovič* → **Zarick'kyj,** *Kostantyn Borysovyč*

Zarick'kyj, *Heorhij Osypovyč* → **Zarickij,** *Georgij Osipovič*

Zarick'kyj, *Kostantyn Borysovyč,* painter, * 23.7.1958 Vernigorodok – UA ▭ ArchAKL.

Zaridze, *Vladimir* (Zaridze, Vladimir Aleksandrovič), painter, decorator, * 27.7.1922 Tiflis – GE ▭ ChudSSSR IV.1.

Zaridze, *Vladimir Aleksandrovič* (ChudSSSR IV.1) → **Zaridze,** *Vladimir*

Žarikov, *Vladimir Pavlovič,* sculptor, * 18.11.1931 Konotop – RUS, UA ▭ ChudSSSR IV.1.

Zarin, *Aleksandar,* sculptor, * 7.8.1923 Srpska – YU ▭ ELU IV.

Zarin', *Alvis Janovič* (ChudSSSR IV.1) → **Zariņš,** *Alvis*

Zarin', *Él'za Ottovna* (ChudSSSR IV.1) → **Zariņa,** *Elza*

Zarin, *Evgenij Aleksandrovič,* painter, * 1.2.1870 Dobroye, † 1921 (?) – RUS ▭ ChudSSSR IV.1.

Zarin', *Indulis Avgustovič* (ChudSSSR IV.1; KChE II; Kat. Moskau II) → **Zariņš,** *Indulis*

Zarin', *Iraida Vladimirovna* (ChudSSSR IV.1) → **Zariņa,** *Iraida*

Zarin', *Janis Petrovič* (ChudSSSR IV.1; KChE II) → **Zariņš,** *Janis*

Zarin', *Richard Germanovič* (ChudSSSR IV.1) → **Zariņš,** *Rihards*

Zarin', *Richard Germanovič,* graphic artist, * 15.6.1869 (Gut) Knegeli, † 21.4.1939 Riga – LV ▭ KChE II.

Zariņa, *Elza* (Zarin', Él'za Ottovna), ceramist, enamel artist, decorative painter, * 1.1.1907 (Hof) Rempi (Tukuma) – LV ▭ ChudSSSR IV.1.

Zariņa, *Iraida* (Zarin', Iraida Vladimirovna), painter, graphic artist, * 13.6.1939 Irkutsk, † 28.5.1967 Riga – RUS, LV ▭ ChudSSSR IV.1.

Zarina-Heinz, *Anna-Martinowna,* genre painter, portrait painter, figure painter, still-life painter, * 1907 Riga – B, LV ▭ DPB II.

Zariñena (Maler-Familie) (ThB XXXVI) → **Zariñena,** *Cristóbal*

Zariñena (Maler-Familie) (ThB XXXVI) → **Zariñena,** *Francisco*

Zariñena (Maler-Familie) (ThB XXXVI) → **Zariñena,** *Juan* (1545)

Zariñena, *Cristóbal,* painter, † 9.11.1622 – E ▭ ThB XXXVI.

Zariñena, *Franc.* → **Zariñena,** *Cristóbal*

Zariñena, *Francisco* (Sariñena, Francisco), painter, † 27.8.1624 – E ▭ Aldana Fernández; ThB XXXVI.

Zariñena, *Juan de (1497),* architect, f. 1497, l. 1522 – E ▭ ThB XXXVI.

Zariñena, *Juan (1545)* (Sariñena, Juan), painter, * 1545 Aragon, † 1619 or before 18.9.1634 Valencia – E ▭ Aldana Fernández; DA XXVII; ThB XXXVI.

Zaring, *Louise Eleanor,* painter, sculptor, artisan, * Cincinnati (Ohio), f. 1900 – USA ▭ Falk.

Zarini, *E. Mazzoni,* etcher, f. 1927 – I ▭ Falk.

Zariņš, *Alvis* (Zarin', Alvis Janovič), jewellery artist, wood carver, amber artist, metal artist, jewellery designer, * 1.9.1933 Elgava (Lettland) – LV ▭ ChudSSSR IV.1.

Zariņš, *Indulis* (Zarin', Indulis Avgustovič), painter, graphic artist, * 18.6.1929 Riga – LV ▭ ChudSSSR IV.1; Kat. Moskau II; KChE II.

Zariņš, *Indulis Avgustovič* → **Zariņš,** *Indulis*

Zariņš, *Janis* (Zarin', Janis Petrovič), sculptor, * 29.4.1913 or 25.5.1913 Ruiene (Valmiera) – LV ▭ ChudSSSR IV.1; KChE II.

Zariņš, *Janis Petrovič* → **Zariņš,** *Janis*

Zariņš, *Richard* → **Zariņš,** *Rihards*

Zariņš, *Rihards* (Zarin', Richard Germanovič; Zarriņš, Richards), graphic artist, * 27.6.1869 (Gut) Kegeln, † 21.4.1939 Riga – LV ▭ ChudSSSR IV.1; ThB XXXVI.

Zarinskij, *Michail Akimovič,* painter, * 16.11.1880, l. 1914 – RUS ▭ ChudSSSR IV.1.

Zaripov, *Érot Jakubovič,* book illustrator, graphic artist, book art designer, * 20.7.1938 Ištirjakovo (Sverdlovsk) – RUS, UA ▭ ChudSSSR IV.1.

Zaripov, *Il'dar Kasimovič,* painter, * 15.11.1940 Kazan' – RUS ▭ ChudSSSR IV.1.

Zaritzky, *Joseph* (Vollmer V) → **Zaritzky,** *Yossef*

Zaritzky, *Yossef* (Zarickij, Iosif; Zaritzky, Joseph), painter, * 1891 Borispol, † 1985 Tel Aviv – UA, IL ▭ DA XXXIII; Severjuchin/Lejkind; Vollmer V.

Zarjanko, *Nikolaj Konstantinovič,* painter, f. 1851, † 1862 – RUS ▭ ChudSSSR IV.1.

Zarjanko, *Sergej Konstantinovič* (Zaryanko, Sergei Konstantinovich; Zaryanko, Sergey Konstantinovich; Sarjanko, Ssergej Konstantinowitsch), painter, * 6.10.1818 Ljady (Mogilev), † 1.1.1871 Moskau – RUS ▭ ChudSSSR IV.1; DA XXXIII; Kat. Moskau I; Milner; ThB XXIX.

Zarjanko, *Vasilij Konstantinovič,* painter, f. 1858, † 19.12.1860 – RUS ▭ ChudSSSR IV.1.

Zarjanov, *Fedor Ivanovič,* painter, * 1903 Voronež, † 1942 Leningrad – RUS ▭ ChudSSSR IV.1.

Zarjanskij, *Éduard Stepanovič,* graphic artist, filmmaker, * 5.2.1929 Borisoglebsk – RUS ▭ ChudSSSR IV.1.

Žarkoj, *Petr Gerasimovič* → **Žarkov,** *Petr Gerasimovič*

Žarkov, *Aleksandr Stepanovič,* painter, * 30.8.1895 Samara, † 8.11.1948 Irkutsk – RUS ▭ ChudSSSR IV.1.

Žarkov, *Boris Stepanovič,* painter, graphic artist, * 12.5.1900 Samara, † 14.2.1978 Moskau – RUS ▭ ChudSSSR IV.1.

Žarkov, *Pavel Platonovič,* history painter, portrait painter, f. 1836, l. 1842 – RUS ▭ ChudSSSR IV.1.

Žarkov, *Petr Gerasimovič* (Sharkoff, Pjotr Gerassimowitsch), enamel painter, * 1742 Naz'ja (St. Petersburg), † 20.7.1802 or 21.7.1802 – RUS ▭ ChudSSSR IV.1; Kat. Moskau I; ThB XXX.

Žarkov, *Vasilij Sergeevič,* painter, graphic artist, * 8.4.1915 Astrachan' – RUS ▭ ChudSSSR IV.1.

Žarkov-Volžskij, *Vasilij Sergeevič* → **Žarkov,** *Vasilij Sergeevič*

Žarković, *Nikifor,* painter, * 1818 Modoš – SLO ▭ ELU IV.

Žarkovskij, *Aleksej Grigor'evič,* icon painter, f. 1745, l. 1746 – RUS ▭ ChudSSSR IV.1.

Zarkowski, *Jan* → **Darkowski,** *Jan*

Zarlati, *Giuseppe* → **Zarlatti,** *Giuseppe*

Zarlatini, *Giov. Nicola,* sculptor, * Carpi, f. 1525 – I ▭ ThB XXXVI.

Zarlatti, *Francesco,* silversmith, * 1754 Rom, l. 1814 – I ▭ Bulgari I.2.

Zarlatti, *Giuseppe,* painter, etcher, * 1635 Modena – I ▭ ThB XXXVI.

Zarnecki, *Stanisław Maryan,* portrait painter, landscape painter, * 31.5.1877 Krakau – PL ▭ ThB XXXVI.

Zarnik, *Miljutin,* painter, * 14.4.1873 Ljubljana, † 25.12.1940 Ljubljana – SLO ▭ ThB XXXVI.

Żarnower, *Terese,* architect, sculptor, artisan, f. before 1923, † after 1945 – PL ▭ Vollmer V.

Zaro, *Adam,* painter, f. 1672, † before 19.8.1701 – D ▭ ThB XXXVI.

Zaroastro da Peretola → **Zoroastro da Peretola**

Zarokelis, *Nikolaos,* painter, f. 1900 – GR, USA ▭ Lydakis IV.

Zaron, *Pavel Mironovič,* painter, * 15.12.1915 Kiev – UA ▭ ChudSSSR IV.1.

Zaroni, *Murray,* painter, illustrator, * 1947 Australien – GB ▭ Spalding.

Zarotti, *Giovan Franc.* → **Zarotti,** *Giovan Pietro*

Zarotti, *Giovan Pietro* (Zarotti, Giovanni Pietro), painter, f. 22.6.1475, l. 1502 – I ▭ DEB XI; ThB XXXVI.

Zarotti, *Giovanni Pietro* (DEB XI) → **Zarotti,** *Giovan Pietro*

Zarotti, *Luciano,* painter, * 26.11.1942 Venedig – I ▭ DEB XI.

Zarotto → **Luzzi,** *Pietro*

Zarou, landscape painter, * Gassin (Var), f. 1901 – F ⌑ Bénézit.

Žarov, *Anatolij Samuilovič*, book illustrator, graphic artist, book art designer, * 22.8.1935 Baku – AZE ⌑ ChudSSSR IV.1.

Žarov, *Nikolaj Ivanovič*, history painter, portrait painter, f. 1845, l. 1850 – RUS ⌑ ChudSSSR IV.1.

Žarov, *Petr Vasil'evič* (ChudSSSR IV.1) → **Žarov**, *Petro Vasyl'ovyč*

Žarov, *Petro Vasyl'ovyč* (Žarov, Petr Vasil'evič), painter, * 25.5.1915 Vinnica, † 13.2.1970 Kiev – UA ⌑ ChudSSSR IV.1; SChU.

Žarov, *Sergej Vasil'evič* (ChudSSSR IV.1) → **Žarov**, *Serhij Vasyl'ovyč*

Žarov, *Sergij Vasyl'ovyč* → **Žarov**, *Serhij Vasyl'ovyč*

Žarov, *Serhij Vasyl'ovyč* (Žarov, Sergej Vasil'evič), filmmaker, * 18.7.1921 Andreevskaja (Jaroslavl) – UA ⌑ ChudSSSR IV.1.

Žarova, *Aleksandra Aleksandrovna* (Sharowa, Alexandra Alexandrowna), painter, * 1853 (Gouvernement) Archangelsk, l. 1917 – RUS ⌑ ChudSSSR IV.1; ThB XXX.

Zarovnyj, *Sergej Pavlovič*, graphic artist, * 27.9.1940 Chabarovsk – RUS ⌑ ChudSSSR IV.1.

Zarpaki-Zouni, *Opi* (ArchAKL) → **Zouni, Opy**

Zarpellon, *Toni*, painter, * 1942 Bassano del Grappa – I ⌑ PittItalNovec/2 II.

Zarra, *Matteo*, painter, f. 1443, l. 8.5.1489 – I ⌑ Schede Vesme IV.

Zarra, *Pedro*, painter, * 1785(?), l. 1808 – E, I ⌑ ThB XXXVI.

Zarrabe, *Ana*, painter, f. 1987 – E, P ⌑ Pamplona V.

Zárraga, *Angel* (Zárraga de Argüelles, Ángel), painter, illustrator, * 9.8.1886 or 16.8.1886 Durango (Mexiko), † 23.9.1946 Mexiko-Stadt – F, MEX ⌑ Cien años XI; EAAm III; Edouard-Joseph III; Schurr I; ThB XXXVI; Vollmer V.

Zárraga de Argüelles, *Ángel* (Cien años XI) → **Zárraga**, *Angel*

Zárraga y Uriarte, *Eustasio*, painter, f. 1882, l. 1887 – E ⌑ Cien años XI.

Zarraluqui, *Julio*, painter, sculptor, graphic artist, f. 1892 – E, C ⌑ Cien años XI.

Zarraluqui Urrestarazin, *José Maria*, painter, * 1926 Madrid – E ⌑ Ráfols III.

Zarrin, *Richard Germanovič* → **Zariņš, Rihards**

Zarrīn Qalam → ⁽Abd ar-Raḥman ben Abū Bakr

Zarrīn Qalam → **Aḥmad Šāh Tabrīzī**

Zarriņš, *Richards* (ThB XXXVI) → **Zariņš, Rihards**

Zarro, *Peter* → **Zur, Peter**

Zarro, *Pietro* → **Zur, Peter**

Zarščikova, *Klavdija Vasil'evna*, embroiderer, designer, * 25.7.1931 Iževskoe (Rjazan) – UZB ⌑ ChudSSSR IV.1.

Žarskij, *Vasilij Alekseevič*, painter, * 7.3.1906 Poddub'e Vtoroe (Pskov), † 11.1.1973 Iževsk – RUS ⌑ ChudSSSR IV.1.

Zarsky, *Ernest*, painter, lithographer, * 19.9.1864, l. 1940 – D, USA ⌑ Falk.

Zarth, *H.*, bookplate artist, f. before 4.1911 – D ⌑ Rump.

Zartmann, *Robert*, painter, * 2.3.1874 Metz, † 26.4.1954 Karlsruhe – F, D ⌑ Mülfarth.

Zaruba, *Boris Martynovič*, painter, poster artist, * 20.3.1915 Slonim – RUS ⌑ ChudSSSR IV.1.

Zaruba, *Jerzy*, caricaturist, painter, stage set designer, * 17.7.1891 Radom, l. before 1961 – PL ⌑ Vollmer V.

Zaruba, *Konstantin Vasil'evič* (ChudSSSR IV.1) → **Zaruba**, *Kostjantyn Vasyl'ovyč*

Zaruba, *Kostjantyn Vasyl'ovič* → **Zaruba**, *Kostjantyn Vasyl'ovyč*

Zaruba, *Kostjantyn Vasyl'ovyč* (Zaruba, Konstantin Vasil'evič), graphic artist, painter, master draughtsman, * 17.10.1910 Dolinskaja (Cherson) – UA ⌑ ChudSSSR IV.1; SChU.

Zarubin, *Aleksej Petrovič*, portrait painter, landscape painter, * 6.12.1913 Jurino (Kazan') – RUS ⌑ ChudSSSR IV.1.

Zarubin, *Viktor Ivanovič* (Zarubin, Viktor Ivanovich), landscape painter, graphic artist, * 13.11.1866 Charkov, † 5.11.1928 Leningrad – RUS, UA ⌑ ChudSSSR IV.1; Milner.

Zarubin, *Viktor Ivanovich* (Milner) → **Zarubin**, *Viktor Ivanovič*

Zarubin, *Vladimir Ivanovič*, filmmaker, graphic artist, * 7.8.1925 Andrijanovka (Kursk) – RUS ⌑ ChudSSSR IV.1.

Zárubobá, *Hana*, painter, * 7.10.1886 Prag, l. 1943 – CZ ⌑ Toman II.

Zaruckij, *Aleksandr Gavrilovič*, landscape painter, f. 1850, l. 1876 – RUS ⌑ ChudSSSR IV.1.

Zaruckij, *Pavel Vladimirovič*, painter, * 16.6.1906 Solov'evka (Černigov), † 1.2.1973 Perm' – RUS, UA, BY ⌑ ChudSSSR IV.1.

Zaruckij, *Stepan*, sculptor, stucco worker, f. 1680, l. 1684 – RUS ⌑ ChudSSSR IV.1.

Zarudnaja-Kavos, *Ekaterina Sergeevna* (Zarudnaya-Kavos, Ekaterina Sergeevna), graphic painter, portrait painter, * 27.6.1861 or 1862 St. Petersburg, † 29.11.1917 or 1918 Petrograd – RUS ⌑ ChudSSSR IV.1; Milner.

Zarudnaya-Kavos, *Ekaterina Sergeevna* (Milner) → **Zarudnaja-Kavos**, *Ekaterina Sergeevna*

Zarudnev, *Ivan Petrovič* → **Zarudnyj**, *Ivan Petrovič*

Zarudny, *Ivan Petrovich* (DA XXXIII) → **Zarudnyj**, *Ivan Petrovič*

Zarudnyj, *Ivan Petrovič* (Zarudny, Ivan Petrovich; Zarudnyj, Ivan Petrovyč; Sarudnyj, Iwan Petrowitsch), painter, architect, sculptor * Ukraine, f. 1690, † 30.3.1727 Moskau(?) – RUS, UA ⌑ ChudSSSR IV.1; DA XXXIII; SChU; ThB XXIX.

Zarudnyj, *Ivan Petrovyč* (SChU) → **Zarudnyj**, *Ivan Petrovič*

Zaryanko, *Sergei Konstantinovich* (Milner) → **Zarjanko**, *Sergej Konstantinovič*

Zaryanko, *Sergey Konstantinovich* (DA XXXIII) → **Zarjanko**, *Sergej Konstantinovič*

Zaryc'kyj, *Ivan Vasyl'ovyč* (Zarickij, Ivan Vasil'evič), glass artist, crystal artist, * 24.1.1929 Globino (Poltava) – UA ⌑ ChudSSSR IV.1; SChU.

Zaryc'kyj, *Solomon Mojsejovyč* (Zarickij, Solomon Moiseevič), stage set designer, * 15.5.1889 Kiev, † 24.3.1975 Kiev – UA ⌑ ChudSSSR IV.1; SChU.

Zarza, *Carlos*, painter, f. 1663, l. 1672 – E ⌑ ThB XXXVI.

Zarza, *Diego de la* → **Carça**, *Diogo de*

Zarza, *Eusebio*, painter, graphic artist, f. 1840, l. 1881 – E ⌑ Cien años XI; Páez Rios III; ThB XXXVI.

Zarza, *Juan Lorenzo de la*, calligrapher, f. 23.2.1665 – E ⌑ Cotarelo y Mori II.

Zarza, *Vasco de la*, sculptor, f. 1499 1505, † 1524 Ávila – E ⌑ DA XXXIII; ThB XXXVI.

Zarza Balluguera, *Daniel*, graphic artist, * Logroño, f. 1967 – E ⌑ Páez Rios III.

Zarzecka, *Suzanne Warnia*, painter, sculptor, * Ouchak, f. 1901 – PL, E ⌑ Ráfols III.

Zarzecki, *Mateusz*, painter, * 1824, † 1870 – PL ⌑ ThB XXXVI.

Zasadskij, *Pavel* (ChudSSSR IV.1) → **Zasads'kij**, *Pavlo*

Zasads'kij, *Pavlo* (Zasadskij, Pavel), goldsmith, silversmith, f. 1626, l. 1631 – UA, PL ⌑ ChudSSSR IV.1.

Zascha, *Josef* (Neuwirth II; Schidlof Frankreich) → **Zasche**, *Josef* (1821)

Zasche, *Franz*, portrait painter, porcelain painter, f. 1850 – A ⌑ Fuchs Maler 19.Jh. IV.

Zasche, *Ivan*, painter, lithographer, * 1826 Jablonec nad Nisou, † 1.1.1863 – CZ, HR ⌑ ELU IV; ThB XXXVI.

Zasche, *Jan* (1821) (Toman II) → **Zasche**, *Josef* (1821)

Zasche, *Jan* (1825), painter, * 1825 Tannwald, † 1862 Zagreb(?) – CZ ⌑ Toman II.

Zasche, *Johann* (Fuchs Maler 19.Jh. IV) → **Zasche**, *Josef* (1821)

Zasche, *Jos.* → **Zasche**, *Josef* (1815)

Zasche, *Jos.* (1847), porcelain painter, enamel painter, f. 1847(?), l. 1894 – A ⌑ Neuwirth II.

Zasche, *Josef* (1815), portrait painter, * about 1815 Gablonz, † Leipzig(?) – CZ, A ⌑ Fuchs Maler 19.Jh. IV.

Zasche, *Josef* (1821) (Zasche, Jan (1821); Zasche, Johann; Zascha, Josef), ivory painter, portrait painter, porcelain colourist, enamel painter, * 6.12.1821 Gablonz, † 13.4.1881 Wien – A ⌑ Fuchs Maler 19.Jh. IV; Neuwirth II; Schidlof Frankreich; ThB XXXVI; Toman II.

Zasche, *Josef* (1871), architect, * 9.11.1871 Gablonz, † 11.11.1957 Schackensleben – CZ, D ⌑ ThB XXXVI; Toman II; Vollmer V.

Zasche, *Theo* → **Zasche**, *Theodor*

Zasche, *Theodor*, enamel painter, porcelain painter, caricaturist, genre painter, * 18.10.1862 Wien, † 15.11.1922 Wien – A ⌑ Fuchs Maler 19.Jh. IV; Ries; ThB XXXVI.

Zaseev, *Aleksandr Georgievič*, stage set designer, painter, graphic artist, * 3.8.1910 Časovali (Kvajsa) – RUS, GE ⌑ ChudSSSR IV.1.

Zasimov, *Naum Matveevič*, painter, * 1.12.1928 Nemjugincy (Jakutische ASSR) – RUS ⌑ ChudSSSR IV.1.

Zasinger, *Mathes* → **Zasinger**, *Matthäus*

Zasinger, *Matthäus*, goldsmith, printmaker, * about 1477 München, l. 1525 – D ⌑ ThB XXXVI.

Zaskal'ko, *Margarita Vasil'evna*, sculptor, * 5.3.1900 Pokrovskoe (Perm) – RUS ⌑ ChudSSSR IV.1.

Zaslavskaja, *Sulamif' Aleksandrovna*, designer, still-life painter, graphic artist, * 7.3.1918 Čerkassy – RUS ⌑ ChudSSSR IV.1.

Zaslavskij, *Aleksandr Borisovič*, graphic artist, * 17.12.1909 Belaja Cerkov' – RUS, UA ⌑ ChudSSSR IV.1.

Zaslavskij, Nikolaj Gavrilovič, painter, graphic artist, * 20.4.1921 Volodarka (Kiev) – RUS, UA ▭ ChudSSSR IV.1.

Zaso de Lares, Francisco, calligrapher, * about 1745 Madrid (?), † 11.5.1812 – E ▭ Cotarelo y Mori II.

Zasorin, Petr Petrovič, stage set designer, painter, sculptor, * 16.6.1905 Peredol'skaja (St. Petersburg), † 30.5.1969 Kalinin – RUS ▭ ChudSSSR IV.1.

Zasovin, Stanislav Nikolaevič, embroiderer, designer, * 3.8.1931 Gavrilov Jam – RUS ▭ ChudSSSR IV.1.

Žaspar, Taïsija Pavlivna (Žaspar, Taisija Pavlovna), painter, graphic artist, * 18.10.1912 Tobol'sk – UA, RUS, RC ▭ ChudSSSR IV.1; SchU.

Žaspar, Taisija Pavlovna (ChudSSSR IV.1) → Žaspar, Taïsija Pavlivna

Zaspickij, Andrej Michajlovič, sculptor, * 16.2.1924 Mazovec – BY ▭ ChudSSSR IV.1.

Zaspickij, Andrjej Michajlovič → Zaspickij, Andrej Michajlovič

Zassen, W. van, architect, f. 1530, l. 1533 – NL ▭ ThB XXXVI.

Zasso, Giuliano, painter, * 1833 Castellavazzo, † 1889 Venedig – I ▭ PittItalOttoc.

Zastavskij, Vladimir Jakovlevič (ChudSSSR IV.1) → Zastavs'kyj, Volodymyr Jakovyč

Zastavs'kyj, Volodymyr Jakovyč (Zastavskij, Vladimir Jakovlevič), graphic artist, watercolourist, * 15.11.1930 Novogrigor'evka – UA ▭ ChudSSSR IV.1.

Zastera, Franz (Zastiera, Franz), copper engraver, landscape painter, * 1818 Wien or Skutz, † 1880 or 28.2.1881 Stockerau (Wien) – A ▭ Fuchs Maler 19.Jh. Erg.-Bd II; Fuchs Maler 19.Jh. IV; ThB XXXVI.

Zástěra, Ladislav, graphic artist, * 5.1.1913 Prag – CZ ▭ Toman II.

Zastiera, Franz (Fuchs Maler 19.Jh. Erg.-Bd II) → Zastera, Franz

Zastrow, Gerdi → Jacobs, Gertrud

Zastrow, Gertrud → Jacobs, Gertrud

Zastupec' → Naumov, Pavlo Semenovyč

Zasypkin, Nikolaj Grigor'evič, painter, * 25.4.1921 Tjumen' – RUS ▭ ChudSSSR IV.1.

Zaszlavik, Jenő, graphic artist, * 1945 Budapest – H ▭ MagyFestAdat.

Zászlós, István, sculptor, * 20.8.1895 Győr, † 26.9.1976 Budapest – H ▭ ThB XXXVI.

Zászlós, Stefan → Zászlós, István

Zat, Nikolaj Leopol'd, goldsmith, jeweller, * St. Petersburg, f. 1800, † 1825 St. Petersburg – RUS ▭ ChudSSSR IV.1.

Zatamis, N. E., painter, f. 1851 – GR ▭ Lydakis IV.

Žatecký, Mikuláš, painter, f. 1625 – CZ ▭ Toman II.

Zatekin, Ivan Ivanovič, graphic artist, illustrator, * 21.3.1923 Miass – RUS ▭ ChudSSSR IV.1.

Zatinajko, Volodimir → Zatynajko, Volodymyr Tychonovyč

Zatini, Ludovico, silversmith, f. 18.8.1768 – I ▭ Bulgari III.

Zatiranda, H., porcelain painter, f. 1891 – CZ ▭ Neuwirth II.

Zatkova, Rougena (Toman II) → Zátková, Růžena

Zátková, Růžena (Zatkova, Rougena), painter, sculptor, * 15.3.1885 Březký Mlýn or České Budějovice, † 29.10.1923 Leysin (Schweiz) – CZ, I ▭ Toman II.

Zatloukal, Cyril, sculptor, * 30.6.1894 Věrovany, l. 1939 – CZ ▭ Toman II.

Zatta, Giacomo, copper engraver, f. 1797, l. 1812 – CH ▭ DEB XI; ThB XXXVI.

Zattarin, Gianni, painter, * 27.1.1940 Vò – I ▭ Comanducci V.

Zatti, Carlo, painter, * about 1810 Brescello, † 2.1899 Brescello – I ▭ Comanducci V; DEB XI; ThB XXXVI.

Zatti, Costantino, painter, f. 1801 – I ▭ Comanducci V.

Zatulovskaja, Raisa Sergeevna, still-life painter, * 1.1.1924 Moskau – RUS ▭ ChudSSSR IV.1.

Zatynajko, Vladimir Tichonovič (ChudSSSR IV.1) → Zatynajko, Volodymyr Tychonovyč

Zatynajko, Volodymyr Tychonovyč (Zatynajko, Vladimir Tichonovič), glass artist, crystal artist, decorator, * 16.10.1937 Kašin – UA ▭ ChudSSSR IV.1; SchU.

Zatzer, Hans, pewter caster, f. 1587, † 1618 – D ▭ ThB XXXVI.

Zatzka, Hans, history painter, genre painter, * 8.3.1859 Wien, † 17.12.1945 Wien – A ▭ Fuchs Maler 19.Jh. Erg.-Bd II; Fuchs Maler 19.Jh. IV; ThB XXXVI.

Zatzka, Leopold → Zatzka, Ludwig

Zatzka, Ludwig, architect, * 25.8.1857 Wien, † 14.9.1925 Wien (?) – A ▭ ThB XXXVI.

Žauberis, Édmundas Iono (Žjauberis, Édmundas Iono), graphic artist, * 11.3.1932 Kražjaj (Litauen) – LT ▭ ChudSSSR IV.1.

Žauberis, Edmundo → Žauberis, Édmundas Iono

Zauch, Hans, stucco worker, f. 1662, † 1666 – D, S ▭ DA XXXIII; SvKL V.

Zauche, Arno (ThB XXXVI) → Zauche, Arno Oswald

Zauche, Arno Oswald (Zauche, Arno), sculptor, * 1.6.1875 Weimar, † 29.5.1941 Weimar – D ▭ ThB XXXVI; Vollmer V.

Zaucher, Andreas, carpenter, f. 1653 – D ▭ Sitzmann; ThB XXXVI.

Zauèr, August Ansovič (ChudSSSR IV.1) → Zauers, Augusts

Zauerlender, Genrich Ėrnst, goldsmith, * Erfurt, f. 1803, l. 1806 – RUS, D ▭ ChudSSSR IV.1.

Zauerlender, Vjačeslav Vladimirovič, master draughtsman, illustrator, * 1864, l. 1917 – RUS ▭ ChudSSSR IV.1.

Zauers, Augusts (Zauèr, August Ansovič), portrait painter, * 17.7.1888 (Gut) Blėton (Elgava), † 10.2.1981 Riga – LV, UZB, RUS ▭ ChudSSSR IV.1.

Zauervejd, Aleksandr Ivanovič (Zauerveyd, Aleksandr Ivanovich; Sauerweid, Alexandre Ivanovitch; Sauerweid, Alexander Iwanowitsch), horse painter, battle painter, history painter, aquatintist, * 2.3.1783 St. Petersburg, † 6.11.1844 St. Petersburg – RUS, GB ▭ ChudSSSR IV.1; Lister; Milner; ThB XXIX.

Zauerveyd, Nikolaj Aleksandrovič (ChudSSSR IV.1) → Sauerweid, Nikolai

Zauerveyd, Aleksandr Ivanovich (Milner) → Zauervejd, Aleksandr Ivanovič

Zauerveyd, Nikolaj Aleksandrovich (Milner) → Sauerweid, Nikolai

Zauffaly, Johann → Zoffany, Johann

Zauffaly, John → Zoffany, Johann

Zauffaly, Joseph → Zoffany, Johann

Zaug, Hans → Zauch, Hans

Zauger, Andreas → Zaucher, Andreas

Zaugg, Anita, painter, master draughtsman, graphic artist, * 24.8.1953 Röthenbach – CH ▭ KVS.

Zaugg, Hans (1894) (Zaugg, Hans), painter, * 3.4.1894 Trub or Burgdorf, † 22.7.1986 Gerzensee – CH ▭ KVS; LZSK; Plüss/Tavel II; ThB XXXVI; Vollmer V.

Zaugg, Hans (1913), architect, * 3.5.1913 Olten – CH ▭ Plüss/Tavel II.

Zaugg, Jean-Pierre, painter, stage set designer, screen printer, * 7.4.1928 or 7.4.1938 Neuchâtel (Neuchâtel) – CH ▭ KVS; LZSK; Plüss/Tavel II.

Zaugg, Rémy, painter, engraver, * 11.1.1943 Courgenay (Jura) – CH ▭ KVS; LZSK.

Zauken, Hans → Zauch, Hans

Zaulender, Vjačeslav Vladimirovič → Zauerlender, Vjačeslav Vladimirovič

Zauli, Carlo, ceramist, painter (?), sculptor, * 19.8.1926 Faenza – I ▭ Comanducci V; DizBolaffiScult; Vollmer VI.

Zauli, Giuseppe, etcher, painter (?), copper engraver, * 1763, † 1822 – I ▭ Comanducci V; DEB XI; Servolini; ThB XXXVI.

Zauli, Paolo, stage set designer, painter, master draughtsman, copper engraver, * 23.3.1921 Ancona – I ▭ Comanducci V; DizArtItal.

Zaulis, Peter de → Caulis, Peter de

Zaulonskij, Karion → Istomin, Karion

Zauner, A., architect, f. 1912 – A ▭ List.

Zauner, Franz Anton (DA XXXIII; ELU IV) → Zauner, Franz Anton von (Edler)

Zauner, Franz Anton von (Edler) (Zauner, Franz Anton), sculptor, * 5.7.1746 Untervalpatann (Tirol), † 3.3.1822 Wien – A ▭ DA XXXIII; ELU IV; ThB XXXVI.

Zauner, Hansjörg, painter, graphic artist, photographer, * 2.12.1959 Salzburg – A ▭ Fuchs Maler 20.Jh. IV.

Zauner, Karl, painter, graphic artist, * Silz (Tirol), f. 1965 – A ▭ Fuchs Maler 20.Jh. IV.

Zauner, Konrad, painter, * Straubing (?), f. 1456 – D ▭ ThB XXXVI.

Zauner, Leonhard, glass painter, f. 1486, l. 1488 – D ▭ ThB XXXVI.

Zauner, Leslie, illustrator, * 7.4.1890 Perry (Texas), l. 1929 – USA ▭ Falk.

Zauner, Lothar, painter, * 14.2.1898 Prag, l. 1921 – CZ, A ▭ List.

Zauner, Michael, sculptor, f. 1721 – A ▭ ThB XXXVI.

Zaunmüller, Wolfram, painter, graphic artist, * 9.4.1923 Linz – A ▭ Fuchs Maler 20.Jh. IV.

Zaunschliffer, Jörg, architect, f. 1589, l. 1591 – D ▭ ThB XXXVI.

Zauñy, Vicente, painter, * 1936 Huancavelia – PE ▭ Ugarte Eléspuru.

Zauper, Josef (Toman II) → Zauper, Joseph

Zauper, Joseph (Zauper, Josef), painter, restorer, * 13.10.1743 Dux, † after 1809 – CZ ▭ ThB XXXVI; Toman II.

Zauphaly, Johann → Zoffany, Johann

Zauphaly, John → Zoffany, Johann

Zauphaly, Joseph → Zoffany, Johann

Zaur, Martin Martinovič (ChudSSSR IV.1) → Zaurs, Mārtiņš

Zaurs, Mārtiņš (Zaur, Martin Martinovič), sculptor, * 17.2.1915 (Gut) Mežotne (Bauski) – LV ▭ ChudSSSR IV.1.

Zausaev, *Aleksej Aleksandrovič*, painter,
* 14.2.1920 Borisovo (Tobolsk),
† 27.10.1981 Sverdlovsk – RUS
ᗊ ChudSSSR IV.1.

Zausig, *Amand G.*, miniature painter,
master draughtsman, * 24.3.1804
Heidchen (Trachenberg), † 22.1.1847
Breslau – D, PL ᗊ ThB XXXVI.

Zausig, *József* (ThB XXXVI) →
Czauczik, *József*

Zautašvili, *Šalva Dmitrievič*,
sculptor, * 15.2.1923 Tbilisi – GE
ᗊ ChudSSSR IV.1.

Zautrennikov, *Michail Michajlovič*,
painter, monumental artist, graphic artist,
* 9.11.1926 Maloe-Perekopnoe (Saratov)
– RUS ᗊ ChudSSSR IV.1.

Zauza, *Josef (1867)* (Zauza, Josef
(Junior)), goldsmith(?), f. 1867 – A
ᗊ Neuwirth Lex. II.

Zauze, *Vladimir Christianovič* (Zauze,
Volodymyr Chrystyjanovyč), graphic
artist, * 18.5.1859 St. Petersburg,
† 26.6.1939 Odesa – UA, RUS
ᗊ ChudSSSR IV.1; SchU.

Zauze, *Volodymyr Chrystyjanovyč* (SchU)
→ **Zauze**, *Vladimir Christianovič*

Zava, *Robert*, painter, f. 1930 – USA
ᗊ Hughes.

Zavacki, *Ludvig*, painter, * 1851 Koropjec,
l. 1908 – BiH ᗊ Mazalić.

Zavackij, *Viktor Vladimirovič*, painter,
* 22.1.1932 Kupjansk – UA, RUS
ᗊ ChudSSSR IV.1.

Zavadil, *Josef*, painter, * 1820 Prag,
† 1841 Prag – CZ ᗊ Toman II.

Zavadov, *Evstafij* → **Zavadovs'kyj**,
Jevstafij

Zavadovskij, portrait painter, f. 1751
– PL, UA ᗊ ChudSSSR IV.1.

Zavadovskij, *Evstafij* (ChudSSSR IV.1) →
Zavadovs'kyj, *Jevstafij*

Zavadovskij, *Ivan* (ChudSSSR IV.1) →
Zavadovs'kyj, *Ivan*

Zavadovs'kyj → **Zavadovskij**

Zavadovs'kyj, *Ivan* (Zavadovskij, Ivan),
silversmith, goldsmith, f. 1747 – UA,
RUS ᗊ ChudSSSR IV.1.

Zavadovs'kyj, *Jevstafij* (Zavadovskij,
Evstafij), woodcutter, f. 1660,
l. before 1744 – UA, RUS, PL
ᗊ ChudSSSR IV.1; SchU.

Zavadskaja, *Irina Evgen'evna*, graphic
artist, decorator, * 11.8.1907 Kiev –
UA, RUS ᗊ ChudSSSR IV.1.

Zavadskij → **Zavadovskij**

Zavadskij, *Franc* (Zavadsky, Frants),
painter, f. 1842, † 3.3.1873 – RUS
ᗊ ChudSSSR IV.1; Milner.

Zavadskij, *Sergej Grigor'evič*, woodcutter,
linocut artist, bookplate artist,
* 30.6.1889 St. Petersburg, l. 1966
– RUS ᗊ ChudSSSR IV.1.

Zavadskis, *Audrius*, photographer,
* 20.11.1945 – LT ᗊ ArchAKL.

Zavadsky, *Frants* (Milner) → **Zavadskij**,
Franc

Zavadsky, *Franz* → **Zavadskij**, *Franc*

Zavagno, *Nane*, assemblage artist,
* 29.2.1932 San Giorgio della
Ricchinvelda – I ᗊ List.

Zavala, *María*, painter, photographer,
graphic artist, * 2.3.1945 Maracaibo
(Estado Zulia) – YV ᗊ DAVV II.

Zavališin, *Dmitrij Irinarchovič*,
master draughtsman, * 25.6.1804
Astrachan, † 17.2.1892 Moskau – RUS
ᗊ ChudSSSR IV.1.

Zavaliska → **Lukačević**, *Juraj*

Zavalla, *Pedro* (EAAm III) → **Pelele**

Zavalla, *Pedro Angel* → **Pelele**

Zavalla Moreno, *Enrique*, painter,
* 10.10.1897 Uruguay, † 7.12.1960
Buenos Aires – RA, ROU ᗊ EAAm III;
Merlino.

Zavalov, *Anatolij Petrovič*, sculptor,
* 28.3.1926 Taškent – UZB, RUS
ᗊ ChudSSSR IV.1.

Zavalza, *Juan Esteban de*, calligrapher,
f. 21.6.1797 – E ᗊ Cotarelo y Mori II.

Zavarcev, *Konstantin Jakovlevič* →
Zavaruev, *Konstantin Jakovlevič*

Zavardin, *Petr* → **Zavarzin**, *Petr*

Zavarin, *Nikolaj Vasil'evič*, painter,
* 25.10.1918 Slastucha (Saratov) – RUS
ᗊ ChudSSSR IV.1.

Zavarov, *Oleksij Ivanovyč*, architect,
* 17.3.1917 Kolomenskoe (Moskau)
– UA ᗊ SchU.

Zavaruchin, *Evdokim*, silversmith, † 1755
– RUS ᗊ ChudSSSR IV.1.

Zavaruev, *Konstantin Jakovlevič*
(Sawarujeff, Konstantin Jakowlewitsch),
portrait painter, * 17.5.1804
or 29.5.1804, l. 1827 – RUS
ᗊ ChudSSSR IV.1; ThB XXIX.

Zavaruev, *Nikolaj Andrianovič*,
painter, f. 1840, † 1869 – RUS
ᗊ ChudSSSR IV.1.

Zavarzin, *Petr*, painter, f. 1712, l. 1739
– RUS ᗊ ChudSSSR IV.1.

Zavatarij, *Francesco de* → **Zavattari**,
Francesco (1414)

Zavatone, *Carlo*, painter, f. 1648 – I
ᗊ DEB XI; ThB XXXVI.

Zavatta → **Chiavenna**, *Giovanni Antonio*

Zavattari (Maler-Familie) (ThB XXXVI)
→ **Zavattari**, *Ambrogio*

Zavattari (Maler-Familie) (ThB XXXVI)
→ **Zavattari**, *Cristoforo*

Zavattari (Maler-Familie) (ThB XXXVI)
→ **Zavattari**, *Francesco (1414)*

Zavattari (Maler-Familie) (ThB XXXVI)
→ **Zavattari**, *Francesco (1459)*

Zavattari (Maler-Familie) (ThB XXXVI)
→ **Zavattari**, *Gregorio*

Zavattari (Maler-Familie) (ThB XXXVI)
→ **Zavattari**, *Guidone*

Zavattari, *Ambrogio*, painter,
f. 1450, † 26.12.1512 Mailand
– I ᗊ DA XXXIII; DEB XI;
PittItalQuattroc; ThB XXXVI.

Zavattari, *Cristoforo*, painter, gilder,
f. 1404, * before 24.1.1414 Mailand
– I ᗊ DA XXXIII; DEB XI;
PittItalQuattroc; ThB XXXVI.

Zavattari, *Franceschino* → **Zavattari**,
Francesco (1414)

Zavattari, *Francesco (1414)* (Zavattari,
Francesco (1417)), painter,
f. 2.1417, † 1453 or 1457 Mailand
– I ᗊ DA XXXIII; DEB XI;
PittItalQuattroc; ThB XXXVI.

Zavattari, *Francesco (1459)*, painter,
* before 1459 Mailand, † after
21.5.1484 Mailand – I ᗊ DA XXXIII;
DEB XI; PittItalQuattroc; ThB XXXVI.

Zavattari, *Gerolamo*, painter, * after 1450
Mailand, † 11.1522 or 5.1525 Mailand
– I ᗊ DA XXXIII.

Zavattari, *Giovanni*, painter, f. 1464 – I
ᗊ DEB XI; PittItalQuattroc.

Zavattari, *Gregorio*, painter, f. before
1445, † after 23.11.1498 Mailand
– I ᗊ DA XXXIII; DEB XI;
PittItalQuattroc; ThB XXXVI.

Zavattari, *Guido* (DA XXXIII) →
Zavattari, *Guidone*

Zavattari, *Guidone* (Zavattari, Guido),
painter, * before 1459 Mailand, † 1510
Mailand – I ᗊ DA XXXIII; DEB XI;
ThB XXXVI.

Zavattaro, *Mario*, painter, caricaturist,
† 1932 Buenos Aires – RA
ᗊ EAAm III.

Zavattaro, *Velia Celina*, painter, master
draughtsman, * 4.10.1925 Buenos Aires
– RA ᗊ EAAm III; Merlino.

Zavattini, *Cesare*, stage set designer,
decorator, * 20.9.1902 Luzzara – I
ᗊ DEB XI; DizArtItal.

Zavattone, *Carlo* → **Zavatone**, *Carlo*

Zavázal, *František*, still-life painter,
* 28.9.1878 Zbraslav, l. 1932 – CZ
ᗊ Toman II.

Zaveljani, stonemason – BiH ᗊ Mazalić.

Zaverio, *Gaetano* (Xaverio, Gaetano),
painter, copper engraver, f. before
1796 – I ᗊ Comanducci V; Servolini;
ThB XXXVI.

Záveská, *Hana*, architect, * 21.3.1904
Prag – CZ ᗊ Toman II.

Zavetta → **Chiavenna**, *Giovanni Antonio*

Zavgorodnij, *Anatolij Petrovič*
(Zavhorodnij, Anatolij Petrovyč), painter,
graphic artist, * 28.12.1929 Znamenka
(Altaj) – UA, RUS ᗊ ChudSSSR IV.1;
SchU.

Zavgorodnij, *Ivan Feodosievič*
(ChudSSSR IV.1) → **Zavgorodnij**,
Yvan Feodosijovyč

Zavgorodnij, *Vladimir Ivanovič*,
painter, * 18.3.1920 Lugansk – RUS
ᗊ ChudSSSR IV.1.

Zavgorodnij, *Yvan Feodosijovyč*
(Zavgorodnij, Ivan Feodosievič),
decorative painter, designer,
fresco painter, * 5.5.1915
Petrikovka (Ekaterinoslav) – UA
ᗊ ChudSSSR IV.1.

Zavgorodnjaja, *Galina Gavrilovna*,
designer, * 20.3.1930 Georgievsk – RUS
ᗊ ChudSSSR IV.1.

Zavhorodnij, *Anatolij Petrovyč* (SchU) →
Zavgorodnij, *Anatolij Petrovič*

Zavicka, *Aija* (Zavicka, Ajja Germanovna),
graphic artist, * 12.3.1945 (Gut)
Grazinjas (Saldus)(?) or Saldus – LV
ᗊ ChudSSSR IV.1.

Zavicka, *Ajja Chermanovna* → **Zavicka**,
Aija

Zavicka, *Ajja Germanovna* (ChudSSSR
IV.1) → **Zavicka**, *Aija*

Zavickis, *Matis Martynovič* (ChudSSSR
IV.1) → **Zavičkis**, *Matiss*

Zavičkis, *Matiss* (Zavickis, Matis
Martynovič), painter, * 13.4.1911
(Gut) Grazinjas (Saldus) – LV
ᗊ ChudSSSR IV.1.

Zavidonskaja, *Violetta Anatol'evna*,
sculptor, * 5.2.1933 Moskau – RUS
ᗊ ChudSSSR IV.1.

Zaviša, *Konstancin Yvanovič* (Zaviša,
Konstantin Ivanovič), painter,
* 20.10.1904 Rogačev – BY
ᗊ ChudSSSR IV.1.

Zaviša, *Konstantin Ivanovič* (ChudSSSR
IV.1) → **Zaviša**, *Konstancin Yvanovič*

Zavišić, *Marko* (ELU IV) → **Zavisits**,
Markó

Zavisits, *Markó* (Zavišić, Marko), painter,
* 11.10.1834 Dobricza, † 23.5.1855
Kevedobra (Ungarn) – H ᗊ ELU IV;
ThB XXXVI.

Zaviskaja, *Valentina Ivanovna*, textile
painter, batik artist, * 4.11.1914 Vologda
– RUS ᗊ ChudSSSR IV.1.

Zavistovský, *Michael Petrovič*, painter,
* 30.9.1897 Kiev, † 1.3.1931 Jiren
– CZ, UA ⌑ Toman II.
Zavituchin, *Juvenalij Ivanovič*, sculptor,
* 5.4.1932 El'ninskoe (Vologda) – RUS
⌑ ChudSSSR IV.1.
Zav'jalov, *Aleksandr Vasil'evič*, painter,
graphic artist, * 3.9.1926 Moskau –
RUS ⌑ ChudSSSR IV.1.
Zav'jalov, *Anatolij Ivanovič*, monumental
artist, painter, * 26.11.1930 Kališ –
RUS, UA ⌑ ChudSSSR IV.1.
Zav'jalov, *Fedor Semenovič* (Zav'yalov,
Fedor Semenovich; Sawjaloff, Fjodor
Ssemjonowitsch), history painter, portrait
painter, * 2.11.1810 St. Petersburg,
† 27.6.1856 St. Petersburg – RUS
⌑ ChudSSSR IV.1; Milner; ThB XXIX.
Zav'jalov, *German Nikolaevič*, painter,
* 8.10.1937 Zarjanka (Omsk) – RUS
⌑ ChudSSSR IV.1.
Zav'jalov, *Grigorij Vasil'evič*,
painter, * 1831, l. 1862 – RUS
⌑ ChudSSSR IV.1.
Zav'jalov, *Ivan Fedorovič* (Zav'yalov,
Ivan Fedorovich), painter, graphic artist,
* 8.5.1893 Sloboda (Jaroslavl'), † 1937
Moskau – RUS ⌑ ChudSSSR IV.1;
Milner.
Zav'jalov, *Jakov Bogdanovič*, graphic
artist, illustrator, * 16.3.1887 Melichovke
(St. Petersburg), † 12.8.1938 Moskau
– RUS ⌑ ChudSSSR IV.1.
Zav'jalov, *Lev Vasil'evič*, painter, graphic
artist, * 23.1.1932 Moskau – RUS
⌑ ChudSSSR IV.1.
Zav'jalov, *Nikolaj Petrovič*, painter,
decorator, exhibit designer,
* 26.12.1926 Čermoz (Perm) – RUS
⌑ ChudSSSR IV.1.
Zav'jalov, *Nikolaj Vasil'evič*, landscape
painter, * 22.2.1863 Syzran', † 1922
Moskau – RUS ⌑ ChudSSSR IV.1.
Zav'jalov, *Valerij Anatol'evič*, graphic
artist, * 3.11.1934 Leningrad – RUS
⌑ ChudSSSR IV.1.
Zav'jalov, *Vasilij Vasil'evič* (Zav'yalov,
Vasili Vasil'evich), lithographer, etcher,
* 14.8.1906 Moskau, † 31.7.1972
Moskau – RUS ⌑ ChudSSSR IV.1;
Milner.
Zav'jalova, *Élvira Maksimovna*, painter,
graphic artist, * 10.12.1940 Stalingrad
– RUS ⌑ ChudSSSR IV.1.
Zav'jalova, *Galina Petrovna*, graphic artist,
* 8.8.1925 Leningrad – RUS, UZB
⌑ ChudSSSR IV.1.
Zavjazošnikov, *Stefan* → **Zavjazošnikov**,
Stepan
Zavjazošnikov, *Stepan*, painter, f. 1765,
l. 1786 – RUS ⌑ ChudSSSR IV.1.
Zavodčikov, *Michail Eremeevič*, graphic
artist, book art designer, illustrator,
* 22.6.1928 Fedorovka – RUS
⌑ ChudSSSR IV.1.
Zavodnik, *Václav*, painter, f. 1828,
l. 1832 – SK ⌑ ArchAKL.
Zavodov, *Dmitrij Ivanovič*,
silversmith, f. 1787, l. 1824 – RUS
⌑ ChudSSSR IV.1.
Zavodov, *Egor Ivanovič*, silversmith,
f. 1791, l. 1792 – RUS
⌑ ChudSSSR IV.1.
Zavodov, *Ivan Vasil'evič*, silversmith,
f. 1791, l. 1792 – RUS
⌑ ChudSSSR IV.1.
Zavodov, *Matvej Vasil'evič*,
silversmith, f. 1791, l. 1792 – RUS
⌑ ChudSSSR IV.1.

Zavodov, *Semen Dmitrievič*,
silversmith, f. 1793, l. 1809 – RUS
⌑ ChudSSSR IV.1.
Zavodov, *Vasilij Ivanovič*, silversmith,
f. 1791, l. 1792 – RUS
⌑ ChudSSSR IV.1.
Zavodova, *Ljudmila Petrovna* → **Všivceva**,
Ljudmila Petrovna
Zavodsky, *Alfred*, painter, * 1944 – A
⌑ Fuchs Maler 20.Jh. IV.
Závodský, *Jozef*, architect, f. 1840,
l. 1870 – SK ⌑ ArchAKL.
Zavojkin, *Jurij Petrovič*, landscape painter,
* 31.7.1932 Nikitinskoe (Vologda) –
RUS ⌑ ChudSSSR IV.1.
Zavoli, *D.*, sculptor, f. 1832 – S
⌑ SvKL V.
Žavoronkov, *Vasilij Antonovič*,
painter, * 3.8.1918 Petrograd – RUS
⌑ ChudSSSR IV.1.
Zavřel, *František*, landscape painter,
* 28.7.1891 Lažánky, l. 1936 – CZ
⌑ Toman II.
Zavřel, *Vilém*, architect, * 14.1.1910 Brno
– CZ ⌑ Toman II.
Zavřel, *Zdeněk*, architect, * 13.8.1945 Prag
– CZ, NL ⌑ ArchAKL.
Zav'yalov, *Fedor Semenovich* (Milner) →
Zav'jalov, *Fedor Semenovič*
Zav'yalov, *Ivan Fedorovich* (Milner) →
Zav'jalov, *Ivan Fedorovič*
Zav'yalov, *Vasili Vasil'evich* (Milner) →
Zav'jalov, *Vasilij Vasil'evič*
Zavytowsky, *A.*, artist, * about 1826
Polen, l. 1850 – USA ⌑ Groce/Wallace.
Zawada → **Lasinski**, *Stanisław Antoni*
Zawadil, *Josef* → **Zavadil**, *Josef*
Zawado → **Zawadowski**, *Wacław*
Zawado, *Jean Wacław* → **Zawadowski**,
Wacław
Zawado, *Jean Zawadowski* (Alauzen) →
Zawadowski, *Wacław*
Zawado, *Wacław* → **Zawadowski**, *Wacław*
Zawadowski, *Jean Wacław* →
Zawadowski, *Wacław*
Zawadowski, *Wacław* (Zawado, Jean
Zawadowski), painter, * 1891 Gorochow,
† 15.11.1982 Aix-en-Provence – PL
⌑ Alauzen; Vollmer V.
Zawadski, *Ludwig* → **Zavacki**, *Ludwig*
Zawadzki, *Gottfried*, painter, designer,
graphic artist, * 15.8.1922 Kamenz
(Sachsen) – D ⌑ Vollmer V.
Zawadzki, *Stanisław*, architect, * 1743,
† 19.10.1806 – PL ⌑ ThB XXXVI.
Zawadzki, *Stanisław Jan*, painter,
lithographer, etcher, designer,
* 27.4.1878 Warschau, l. before 1961
– PL ⌑ ELU IV; Vollmer V.
Zawadzky, *Margarete von*, landscape
painter, * 21.5.1889 Berlin, l. before
1961 – D ⌑ ThB XXXVI; Vollmer V.
Zawiejski, *Jan*, architect, * 20.6.1854
Krakau, † 9.9.1922 Krakau – PL
⌑ ThB XXXVI.
Zawiejski, *Mieczysław Leon*, sculptor,
* 21.2.1856 Krakau, † 2.12.1933 Krakau
– PL ⌑ ThB XXXVI.
Zaxaryašević, *Bedros* → **Bedros**,
Zaxariašević
Zay, cartographer, f. 1907 – CH
⌑ Brun IV.
Zay, *Horst*, linocut artist, watercolourist,
* 5.12.1927 Sibiu – RO ⌑ Barbosa.
Zayas, *Alfonso de*, painter, f. 1459,
l. 1463 – E ⌑ ThB XXXVI.
Zayas, *Diego de* → **Çaias**, *Diego de*
Zayas, *George de* (Vollmer V) →
DeZayas, *George*

Zayas, *Marius de* (Vollmer V) →
DeZayas, *Marius*
Zayas, *Miguel de*, sculptor, * Úbeda,
f. 1693, l. 1695 – E ⌑ ThB XXXVI.
Zayas Ostos, *Alfonso de*, painter, f. 1587
– E ⌑ ThB XXXVI.
Zaycev, *Slava* → **Zaïtsev**, *Slava*
Zayet, *Clément*, sculptor, f. 1781 – F
⌑ ThB XXXVI.
Zayn al-'Abidin, painter, f. 1570, l. 1602
– IR ⌑ DA XXXIII.
Zayo y Mayo, *Josef*, wood sculptor,
* 1720 Nonvela, † 1789 Madrid – E
⌑ ThB XXXVI.
Zayssinger, *Mathes* → **Zasinger**, *Matthäus*
Zayssinger, *Matthäus* → **Zasinger**,
Matthäus
Zaytordes, *J.*, engraver, f. 1741 – E
⌑ Páez Rios III.
Zaytsev, *Nikita* (Milner) → **Zajcev**, *Nikita*
Zaytsev, *Nikolai Semenovich* (Milner) →
Zajcev, *Nikolaj Semenovič*
Zaytseva (Milner) → **Zajceva**
Zayum, *Jakob*, goldsmith, f. 1698, l. 1721
– PL ⌑ ThB XXXVI.
Zayzon, *Ágnes*, painter, graphic
artist, * 1950 Nagykanizsa – H
⌑ MagyFestAdat.
Zaza, *Michele*, photographer, * 1948
Molfetta – I ⌑ Krichbaum.
Zazerskaja, *Vilchelminej Dmitrievna*
(Zazerskaja, Vil'gel'mina Dmitrievna),
painter, * 17.5.1927 Leningrad – RUS,
MD ⌑ ChudSSSR IV.1.
Zazerskaja, *Vil'gel'mina Dmitrievna*
(ChudSSSR IV.1) → **Zazerskaja**,
Vilchelminej Dmitrievna
Zaziašvili, *Georgij Ivanovič* (ChudSSSR
IV.1) → **Zaziašvili**, *Gigo Ivanovič*
Zaziašvili, *Gigo Ivanovič* (Zaziašvili,
Georgij Ivanovič), painter, * 13.11.1868
Tiflis, † 1952 Tbilisi – GE
⌑ ChudSSSR IV.1.
Zaziašvili, *Grigorij Ivanovič* → **Zaziašvili**,
Gigo Ivanovič
Zazo de Lares, *Francisco Leocadio*,
calligrapher, f. 1816, † 1838 – E
⌑ Cotarelo y Mori II.
Zazo de Lares, *Higinio*, calligrapher,
f. 19.1.1780, l. 1849 – E
⌑ Cotarelo y Mori II.
Zazpe, *Bernardo de*, calligrapher, f. 1692
– E ⌑ Cotarelo y Mori II.
Zázvora, *Josef* → **Zázvorka**, *Josef*
Zázvorka, *A.*, painter, f. 1902 – CZ
⌑ Toman II.
Zázvorka, *Jan*, architect, * 21.5.1884
Prag, l. before 1961 – CZ ⌑ Toman II;
Vollmer V.
Zázvorka, *Josef*, painter, * 3.10.1894
Charvatce u Roudnice – CZ
⌑ Toman II.
Zazzara, *Marzio*, goldsmith, f. 1627,
l. 1653 – I ⌑ Bulgari I.3/II.
Zazzera, *Bartolomeo*, goldsmith,
silversmith, * 1637 Rom, † before
24.7.1696 – I ⌑ Bulgari I.2.
Zazzera, *Carlo*, goldsmith, * about 1610,
l. 29.4.1661 – I ⌑ Bulgari I.2.
Zazzera, *Giulio*, goldsmith, * about
1610 Florenz(?), † 7.11.1677 – I
⌑ Bulgari I.2.
Zazzeroni, *Antonio*, woodcutter,
* 17.4.1931 Siena – I
⌑ Comanducci V.
Zazzerra, *Francesco*, goldsmith, * 1615,
l. 1654 – I ⌑ Bulgari I.2.
Zazzi, *Jean-Marie*, painter, * 1936
Marseille – F ⌑ Alauzen.

Žbankov, *Evgenij Alekseevič* (ChudSSSR IV.1) → **Žbankov,** *Jevgen Oleksijovyč*

Žbankov, *Jevgen Oleksijovyč* (Žbankov, Evgenij Alekseevič), graphic artist, painter, * 3.1.1912 Žitomir – UA ▭ ChudSSSR IV.1.

Žbanov, *Viktor Michajlovič,* underglaze painter, porcelain former, * 29.9.1920 Starica – RUS ▭ ChudSSSR IV.1.

Zbigniewicz, *Stefan,* sculptor, graphic artist, * 20.8.1904 Tarnów, † 27.5.1942 (Konzentrationslager) Auschwitz – PL ▭ Vollmer V.

Zbíhalová, *Milada,* painter, * 1.1.1913 Prag – CZ ▭ Toman II.

Zbinden (Mistress) → **Ede,** *Janina*

Zbinden, *Beat,* painter, etcher, master draughtsman, * 11.11.1948 Bern – CH ▭ KVS.

Zbinden, *Ellis,* painter, * 22.12.1921 Genf – CH ▭ KVS.

Zbinden, *Emil,* painter, graphic artist, * 26.6.1908 or 26.6.1909 Niederönz (Bern) – CH ▭ KVS; LZSK; Plüss/Tavel II; Vollmer VI.

Zbinden, *Erika* → **Lehmann,** *Erika*

Zbinden, *F.,* decorative painter, * 4.4.1871 Sciez (Haute-Savoie), l. 1903 – CH ▭ Brun III; ThB XXXVI.

Zbinden, *Frédéric* → **Zbinden,** *Fritz*

Zbinden, *Fritz* (Zbinden, Fritz Karl), figure painter, landscape painter, portrait painter, * 26.10.1896 Basel, † 2.10.1968 Horgen – CH ▭ LZSK; Plüss/Tavel II; Plüss/Tavel Nachtr.; ThB XXXVI; Vollmer V.

Zbinden, *Fritz Karl* (LZSK; Plüss/Tavel Nachtr.) → **Zbinden,** *Fritz*

Zbinden, *Joseph,* sculptor, * 6.8.1873 Luzern – CH ▭ Brun III; ThB XXXVI.

Zbinden, *Yves,* painter, * 27.4.1955 Yverdon – CH ▭ KVS.

Zbinden-Amande, *Hélène* → **Amande,** *Hélène*

Zbiza, *Olga* → **Niewska,** *Olga*

Zbonowski, *Zachariasz* → **Dzwonowski,** *Zachariasz*

Zbouzik, *Emanuel,* goldsmith, silversmith, f. 1881, † 1921 – A ▭ Neuwirth Lex. II.

Zbrozyna, *Barbara,* sculptor, * 1.9.1923 Lublin – PL ▭ Vollmer V.

Zbruev, *Aleksej Alekseevič* (ChudSSSR IV.1) → **Sbrujeff,** *Alexej Alexejewitsch*

Zbyňovský, *Vladimir,* glass artist, sculptor, * 28.11.1964 Bratislava – SK ▭ WWCGA.

Zbyšek von Trotina, painter (?), f. before 1879 – CZ ▭ ThB XXXVI.

Zbytovská, *Daniela,* textile artist, f. after 1900, l. before 1992 – CZ ▭ ArchAKL.

Ždacha, *Amvrosij Andreevič* (ChudSSSR IV.1) → **Ždacha,** *Amvrosij Andrijovič*

Ždacha, *Amvrosij Andrijovič* (Ždacha, Amvrosij Andreevič; Ždacha, Amvrosij Andrijovyč), graphic artist, * 30.12.1855 Očakiv, † 8.9.1927 Odesa – UA, RUS ▭ ChudSSSR IV.1; SchU.

Ždacha, *Amvrosij Andrijovyč* (SchU) → **Ždacha,** *Amvrosij Andrijovič*

Ždacha-Smaglij, *Amvrosij Andreevič* → **Ždacha,** *Amvrosij Andrijovič*

Ždacha-Smahlij, *Amvrosij Andrijovyč* → **Ždacha,** *Amvrosij Andrijovič*

Ždan, *Evgenij Ivanovič* (ChudSSSR IV.1) → **Ždan,** *Jaügen Ivanavič*

Ždan, *Jaügen Ivanavič* (Ždan, Evgenij Ivanovič), stage set designer, * 22.2.1939 Tarejki (Minsk) – BY ▭ ChudSSSR IV.1.

Ždan, *Mykola,* architect, f. 1072 – UA ▭ SChU.

Ždan, *Viktor Yvanovič* (Ždan, Viktor Ivanovič), graphic artist, painter, * 20.11.1918 Tayga, † 16.7.1978 Minsk – BY ▭ ChudSSSR IV.1.

Ždan, *Viktor Ivanovič* (ChudSSSR IV.1) → **Ždan,** *Viktor Yvanovič*

Zdanevič, *Il'ja Michajlovič* → **Iliazd**

Zdanevič, *Kirill* (Zdanevich, Kirill Mikhailovich; Zdanevitch, Cyrille; Zdanevič, Kirill Michajlovič), painter, book designer, stage set designer, graphic artist, * 22.7.1892 Kolžori, † 1.9.1969 Tbilisi – GE, RUS ▭ ChudSSSR IV.1; Milner; Schurr III.

Zdanevič, *Kirill Michajlovič* (ChudSSSR IV.1) → **Zdanevič,** *Kirill*

Zdanevich, *Il'ya Michajlovič* (Severjuchin/Lejkind) → **Iliazd**

Zdanevich, *Il'ya Mikhailovich* (Milner) → **Iliazd**

Zdanevich, *Kirill Mikhailovich* (Milner) → **Zdanevič,** *Kirill*

Zdanevitch, *Cyrille* (Schurr III) → **Zdanevič,** *Kirill*

Ždanko, *Irina Aleksandrovna* (Ždanko, Iryna Oleksandrivna; Idanko, Irina Alexandrowna), graphic artist, painter, * 22.9.1905 St. Petersburg – RUS, UA ▭ ChudSSSR IV.1; SchU; Vollmer VI.

Ždanko, *Iryna Oleksandrivna* (SchU) → **Ždanko,** *Irina Aleksandrovna*

Ždanko, *Petr Michajlovič,* history painter, portrait painter, f. 1846, l. 1872 – RUS ▭ ChudSSSR IV.1.

Ždanov, *Aleksej Avdeevič,* silversmith, f. 1825 – RUS ▭ ChudSSSR IV.1.

Ždanov, *Andrej Osipovič* (Shdanoff, Andrej Ossipowitsch), painter, * 1775 Vojska Donskogo Gebiet, † 14.4.1811 or 17.4.1811 St. Petersburg – RUS ▭ ChudSSSR IV.1; ThB XXX.

Ždanov, *Dmitrij Sergeevič,* painter, f. 1857, l. 1865 – RUS ▭ ChudSSSR IV.1.

Ždanov, *Efim Naumovič* (ChudSSSR IV.1) → **Ždanov,** *Juchim Naumovyč*

Ždanov, *G. I.* (Zhdanov, G. I.), painter, f. 1925 – RUS ▭ Milner.

Ždanov, *Ivan Tarasovič* (ChudSSSR IV.1) → **Ždanov,** *Ivan Tarasovyč*

Ždanov, *Ivan Tarasovyč* (Ždanov, Ivan Tarasovič), graphic artist, * 15.7.1928 Lomoveč (Lipeck) – UA ▭ ChudSSSR IV.1.

Ždanov, *Juchim Naumovyč* (Ždanov, Efim Naumovič), wood carver, inlayer, jeweller, goldsmith, * 10.6.1937 Ljady (Kalinin) – UA ▭ ChudSSSR IV.1.

Ždanov, *Jurij Timofeevič,* painter, graphic artist, * 29.11.1925 Moskau – RUS ▭ ChudSSSR IV.1.

Ždanov, *Lev L'vovič,* animater, * 6.1.1909 Odessa – RUS, UA ▭ ChudSSSR IV.1.

Ždanov, *Mykola Pylypovyč* (Ždanov, Nikolaj Filippovič), stage set designer, * 3.2.1922 Lopuchovka (Saratov) – RUS, UA ▭ ChudSSSR IV.1.

Ždanov, *Nikolaj Filippovič* (ChudSSSR IV.1) → **Ždanov,** *Mykola Pylypovyč*

Ždanov, *Stepan,* landscape painter, f. 1841, l. 1847 – RUS ▭ ChudSSSR IV.1.

Ždanov, *Vasilij Aleksandrovič,* graphic artist, * 8.1.1875 Usman, † 15.3.1952 Voronež – RUS ▭ ChudSSSR IV.1.

Ždanov, *Vladimir Andreevič,* sculptor, * 17.6.1937 (Gut) Baranikovskij (Krasnodar) – RUS ▭ ChudSSSR IV.1.

Ždanova, *Tat'jana Ivanovna,* wood carver, * 15.1.1936 Vorochobino (Moskau) – RUS ▭ ChudSSSR IV.1.

Zdanovič, *Vasilij Savel'evič,* painter, * 1.1.1909 Libau (Kurland), † 10.10.1976 Vladivostok – RUS, LV ▭ ChudSSSR IV.1.

Zdansky, *Otto Carl Joseph,* sculptor, graphic artist, * 28.11.1894 Wien, l. 1959 – A, S ▭ SvKL V.

Žďárský, *Jaroslav,* painter, graphic artist, * 31.7.1897 Prag – CZ ▭ Toman II.

Žďárský, *Václav,* stonemason, sculptor, * 21.1.1854 Lažany u Turnova, l. 1888 – CZ ▭ Toman II.

Zdasiuk, *Maxim,* painter, f. 1940 – USA ▭ Hughes.

Zdeněk, *Jaroslav (1837)* (Zdeněk, Jaroslav), master draughtsman, * 3.4.1837 Prag, † 5.7.1923 Prag – CZ ▭ Toman II.

Zdeněk, *Jaroslav (1902),* painter, graphic artist, * 5.3.1902 Jistebnice – CZ ▭ Toman II.

Zdeněk, *Karel,* sculptor, * 20.4.1870 Prag, † 16.12.1934 Slaný – CZ ▭ Toman II.

Zdenko, architect, f. 1369 – CZ ▭ Toman II.

Zděnovec, *Vladimír,* architect, * 1.9.1906 Prag – CZ ▭ Toman II.

Zdichinec, *Bernhard,* painter, etcher, * 20.5.1882 or 20.5.1883 Wien, † 18.4.1968 Rodaun (Wien) – A ▭ Fuchs Geb. Jgg. II; ThB XXXVI.

Zdichovskij, *Oleg Afanas'evič* (ChudSSSR IV.1) → **Zdychovs'kyj,** *Oleh Opanasovyč*

Zdichovs'kyj, *Oleg Opanasovyč* (SchU) → **Zdychovs'kyj,** *Oleh Opanasovyč*

Zdráhal, *Bedřich,* painter, * 7.1.1880 Kutná Hora – CZ ▭ Toman II.

Zdrahal, *Ernst,* painter, graphic artist, * 3.12.1944 Wien – A ▭ Fuchs Maler 20.Jh. IV; List.

Zdráhal, *Josef,* illustrator, advertising graphic designer, * 10.8.1904 Ústín u Oloumoce – CZ ▭ Toman II.

Zdrasila, *Adolf* → **Zdrazila,** *Adolf*

Zdravko, *Ducmelic* (EAAm III; Merlino) → **Dučmelić,** *Zdravko*

Zdravković, *Ivan,* architect, * 9.2.1903 Pozarevac – YU ▭ ELU IV.

Zdrazila, *Adolf,* painter, graphic artist, * 8.12.1868 Poruba (Ostrau), † 23.5.1942 Opava – CZ ▭ ThB XXXVI; Toman II.

Zdrůbecký, *Jaroslav,* painter, * 2.8.1907 Prag – CZ ▭ Toman II.

Zdrůbecký, *Vendelín,* sculptor, * 21.5.1923 Holice – CZ ▭ Toman II; Vollmer V.

Zdychovskij, *Oleg Afanas'evič* → **Zdychovs'kyj,** *Oleh Opanasovyč*

Zdychovs'kyj, *Oleh Opanasovyč* (Zdichovskij, Oleg Afanas'evič; Zdichovs'kyj, Oleg Opanasovyč), sculptor, * 2.10.1914 or 5.10.1914 Moskau, † 6.6.1979 Mykolaïv – UA, RUS ▭ ChudSSSR IV.1; SchU.

Ze Inacio, *José,* painter, * 1.8.1927 São Paulo – BR ▭ Jakovsky.

Zea, *Francisco de,* copper engraver, f. 1746 – E ▭ Páez Rios III; Ramirez de Arellano; ThB XXXVI.

Zean (1486), painter, calligrapher, f. 1486 – J ▭ Roberts.

Zean (1578), painter, calligrapher, * 1578, † 1638 – J ▭ Roberts.

Zeant, *Juan,* architect, f. 1501 – E ▭ ThB XXXVI.

Zeback, *Adam* → **Seebach,** *Adam*

Zeballo, *Luis,* painter, * 1933 Lima – PE
 ⌑ EAAm III.
Zeballos, *Germán,* painter, f. 1860 – E,
 PE, RCH ⌑ Cien años XI.
Zeballos, *Manuel de,* architect, f. 1653,
 l. 1680 – PE ⌑ Vargas Ugarte.
Zebeck, *Nils Otto,* painter, * 29.7.1750
 Munka-Ljungby, † 30.4.1819 Hälsingborg
 – S ⌑ SvKL V.
Zebek, *Vladimir Evgen'evič,* painter, stage
 set designer, * 18.5.1931 Nikolaev – UA
 ⌑ ChudSSSR IV.1.
Zebellana, *Giovanni,* wood sculptor,
 f. 18.3.1502 – I ⌑ ThB XXXVI.
Zeber, *Justinus,* cabinetmaker, f. 1744
 – D ⌑ ThB XXXVI.
Zeberg, *Anton Ignaz* → **Ceberg,** *Anton
 Ignaz*
Zeberg, *Zigmund Karlovič* (ChudSSSR
 IV.1) → **Zebergs,** *Zigmunds*
Zeberga, *Mirdza* (Zeberga, Mirdza
 Vil'evna), painter, graphic
 artist, * 6.5.1924 Riga – LV
 ⌑ ChudSSSR IV.1.
Zeberga, *Mirdza Vil'evna* (ChudSSSR
 IV.1) → **Zeberga,** *Mirdza*
Zebergs, *Zigmunds* (Zeberg, Zigmund
 Karlovič), painter, graphic artist,
 decorator, * 23.8.1923 Riga – LV
 ⌑ ChudSSSR IV.1.
Zeberin', *Indrikis Andreevič* (ChudSSSR
 IV.1) → **Zeberinš,** *Indrikis*
Zeberinš, *Indrikis* (Zeberin', Indrikis
 Andreevič), graphic artist, painter,
 * 30.8.1882 (Gesinde) Saldenieki
 (Kuldiga), † 18.5.1969 Riga – LV,
 RUS ⌑ ChudSSSR IV.1; ThB XXXVI.
Žebers, *Andris* → **Breže,** *Andris*
Zebey, *Anton* → **Cebej,** *Anton*
Zebger, *Friedrich Wilh.,* glass painter,
 f. 1836, l. 1841 – D ⌑ ThB XXXVI.
Zebhauser, *Franz,* history painter, * about
 1769, † 18.5.1833 Salzburg – A
 ⌑ Fuchs Maler 19.Jh. IV; ThB XXXVI.
Zebhauser, *Joh. Georg* → **Zebhauser,**
 Johann Georg
Zebhauser, *Johann Georg* (Zebhauser,
 Joh. Georg), history painter,
 * 1803, † 10.9.1823 Salzburg – A
 ⌑ Fuchs Maler 19.Jh. IV.
Zebisch, *August,* illustrator, f. before 1914
 – A ⌑ Ries.
Zebisch, *J.,* porcelain decorator, f. 1873
 – A ⌑ Neuwirth II.
Zebisch, *W.,* porcelain painter (?), f. 1866,
 l. 1894 – A ⌑ Neuwirth II.
Zeblov, *Nazar Ivanovič,* portrait painter,
 watercolourist, * 1832, l. 1860 – RUS
 ⌑ ChudSSSR IV.1.
Zebo da Firenze, painter (?), f. 1401 – I
 ⌑ DEB XI.
Zebode, *Karlis,* watercolourist, portrait
 painter, * 1830, l. 1854 – LV
 ⌑ ChudSSSR IV.1.
Zebra, *Eleni,* painter, * 27.2.1917 Volos
 – GR ⌑ Lydakis IV.
Zebriacker, *Gregorius,* painter,
 * Dingolfing (?), f. 1680 – D
 ⌑ ThB XXXVI.
Žebrjunas, *Arunas Prano* (ChudSSSR
 IV.1) → **Žebrunas,** *Arunas*
Žebrjunas, *Vitautas-Arunas Prano* →
 Žebrunas, *Arunas*
Zebrova, *Tamara Aleksandrovna,* graphic
 artist, filmmaker, painter, * 10.2.1941
 Moskau – RUS ⌑ ChudSSSR IV.1.
Zebrowski, *Julian,* caricaturist, f. before
 1948 – PL ⌑ Vollmer VI.
Žebrowski, *Walenty,* fresco
 painter, † 15.5.1765 Kalisz – PL
 ⌑ ThB XXXVI.

Žebrunas, *Arunas* (Žebrjunas, Arunas
 Prano), filmmaker, * 8.8.1930 Kaunas
 – LT ⌑ ChudSSSR IV.1.
Zec kujundžija (1758), goldsmith, † 1758
 – BiH ⌑ Mazalić.
Zec kujundžija (1761), goldsmith, † 1761
 or 1762 – BiH ⌑ Mazalić.
Zeca → **Neves,** *José* (1924)
Zecca, *Alessandro della* (Della Zecca,
 Alessandro), goldsmith, * 3.4.1553
 Bologna, † 9.6.1606 – I ⌑ Bulgari IV.
Zecca, *Alfredo,* painter, * 30.1.1917 La
 Spezia – I ⌑ Comanducci V.
Zecchetto, *Antonio* → **Cecchetto,** *Antonio*
Zecchia, *Vittorio* (Zecchin, Vittorio), glass
 artist, * 21.5.1878 Murano or Venedig,
 † 1947 Murano – I ⌑ DEB XI;
 PittItalNovec/1 II; Vollmer V.
Zecchin, *Antonio,* copper engraver, * about
 1780 or 1780 Bassano, l. 1807 – I
 ⌑ Comanducci V; DEB XI; Servolini;
 ThB XXXVI.
Zecchin, *Vittorio* (DEB XI; PittItalNovec/1
 II) → **Zecchia,** *Vittorio*
Zecchini, *Angelo,* painter of stage scenery,
 decorative painter, stage set designer,
 † 3.11.1845 Padua – I ⌑ ThB XXXVI.
Zecchini, *Antonio* → **Cecchini,** *Antonio*
 (1600)
Zecchini, *Eraldo,* painter, master
 draughtsman, * 1930 Sulmona – I
 ⌑ DizArtItal.
Zecchini, *Stefano,* painter, f. before 1827
 – I ⌑ ThB XXXVI.
Zecchino, *Alessio di,* stonemason, f. 1595
 – I ⌑ ThB XXXVI.
Zecco da Roma → **Cecco da Roma**
Zečević, *Petar,* painter, * 2.3.1807 Split,
 † 8.1876 – HR ⌑ ELU IV.
Zech, *Andreas,* goldsmith, f. 4.1607,
 l. 1612 – D ⌑ Zülch.
Zech, *Bernhard* → **Zaech,** *Bernhard*
 (1601)
Zech, *Christian* → **Zach,** *Christian*
Zech, *Christoph,* sculptor, * Isni
 im Alzey, f. 1745, l. 1778 – D
 ⌑ Sitzmann; ThB XXXVI.
Zech, *Daniel* (1587), goldsmith, f. 1618,
 † 1657 – D ⌑ Seling III.
Zech, *Daniel* (1618), goldsmith,
 f. 1618 (?), † 11.3.1657 – D
 ⌑ ThB XXXVI.
Zech, *Dora* (Gräfin), painter, * 15.10.1856
 Stuttgart, † 6.3.1912 München – D
 ⌑ Jansa; ThB XXXVI.
Zech, *Eduard Rembrandt,* portrait painter,
 * 12.4.1864 Hammer (Oststernberg),
 l. before 1947 – D ⌑ ThB XXXVI.
Zech, *Endris,* goldsmith, f. 1622, l. 1623
 – D ⌑ Seling III.
Zech, *Ferdinand,* cabinetmaker, f. 1686
 – D ⌑ ThB XXXVI.
Zech, *Josef,* architect, * Laufenburg
 (Baden), f. 1775, † before 1788 – D
 ⌑ ThB XXXVI.
Zech, *Joseph von,* goldsmith,
 * Wien (?), f. 1735, l. 1781 – D, A
 ⌑ ThB XXXVI.
Zech, *Matthäus,* goldsmith, f. 1791 – PL
 ⌑ ThB XXXVI.
Zech, *Peter* (1513), painter, f. 1513,
 l. 1545 – D ⌑ ThB XXXVI.
Zech, *Peter* (1773), sculptor, f. 1773,
 l. 1777 – D ⌑ ThB XXXVI.
Zechbauer, *Johann Paul* → **Czechpauer,**
 Johann Paul
Zechbauer, *Joseph,* bell founder, f. 1804,
 l. 1828 – D ⌑ ThB XXXVI.
Zechbaur, *Joseph* → **Zechbauer,** *Joseph*

Zechenberger, *Anton* → **Zächenberger,**
 Anton (1704)
Zechender, *Charles-Louis* (Brune) →
 Zehender, *Karl Ludwig*
Zechender, *Joseph,* master draughtsman,
 woodcutter, f. about 1655 – CH
 ⌑ Brun III.
Zechender, *Karl Ludwig* → **Zehender,**
 Karl Ludwig
Zechendmayr, *Oswald* → **Zehendmayer,**
 Oswald
Zechenter, *Andrä Christoph,* painter,
 f. 1688, l. 1693 – A ⌑ ThB XXXVI.
Zechentner, *Kaspar* → **Zechetner,** *Kaspar*
Zecher, *Cord,* painter, f. 1655,
 † 16.2.1681 Hamburg – D ⌑ Rump.
Zecher, *Hinrich* (1653), painter, f. 1653,
 † 13.1.1696 Hamburg – D ⌑ Rump.
Zecher, *Hinrich* (1675), painter, f. 1675,
 † 6.11.1703 Hamburg – D ⌑ Rump.
Zecherin, *Carlo,* sculptor, f. about 1577
 – I, D ⌑ ThB XXXVI.
Zecherini, *Carlo* → **Zecherin,** *Carlo*
Zecherle, *Franz* → **Zächerle,** *Franz*
Zechetmair, *Thomas* (1572), painter,
 f. 1572, † 1613 München – D
 ⌑ ThB XXXVI.
Zechetmayer, *Thomas* → **Zechetmair,**
 Thomas (1572)
Zechetmayr, *Joachim* → **Zehntmayr,**
 Joachim
Zechetner, *Johann,* belt and buckle maker,
 f. 1630 – D ⌑ ThB XXXVI.
Zechetner, *Kaspar,* painter, gilder, f. about
 1639, l. 1658 – D ⌑ ThB XXXVI.
Zechmayer, *Leopold* → **Zechmeyer,**
 Leopold
Zechmeyer, *Leopold,* copper engraver,
 * 1805 Wien, † about 1860 Wien – A
 ⌑ ThB XXXVI.
Zechner, *André,* painter, graphic
 artist, designer, * 30.11.1927
 Wien, † 18.6.1974 Wien – A
 ⌑ Fuchs Maler 20.Jh. IV; List.
Zechner, *Georg,* stonemason, f. 1678,
 † 1685 Klagenfurt – A ⌑ ThB XXXVI.
Zechner, *Johannes,* painter, graphic
 artist, * 1953 Klagenfurt – A
 ⌑ Fuchs Maler 20.Jh. IV; List.
Zechner, *Karl,* fresco painter, f. about
 1750, l. 1757 – A ⌑ ThB XXXVI.
Zecho, *Carl* → **Czech,** *Karl* (1896)
Zechyr, *Othmar,* painter, graphic
 artist, * 28.5.1938 Linz – A
 ⌑ Fuchs Maler 20.Jh. IV; List.
Zeckel, *Jakob,* architect, f. 1495 – A
 ⌑ ThB XXXVI.
Zeckel, *Johann Carl Leonhard,* maker of
 silverwork, * before 1726 Augsburg,
 † about 1809 – D ⌑ Seling III.
Zeckel, *Johann Michael,* maker of
 silverwork, f. 1722, † 1782 – D
 ⌑ Seling III.
Zeckel, *Johannes,* goldsmith, * Woykewitz
 (Mähren), f. 1691, † 1728 – D
 ⌑ Seling III.
Zeckendorf, *Oskar,* painter, * 27.8.1877
 Wien, l. 24.9.1942 – CZ, A
 ⌑ Fuchs Maler 19.Jh. Erg.-Bd II;
 Fuchs Maler 19.Jh. IV; Toman II.
Zeckl (Goldschmiede-Familie) (ThB
 XXXVI) → **Zeckl,** *Felix Anton*
Zeckl (Goldschmiede-Familie) (ThB
 XXXVI) → **Zeckl,** *Franz Xaver*
Zeckl (Goldschmiede-Familie) (ThB
 XXXVI) → **Zeckl,** *Joh. Michael*
Zeckl (Goldschmiede-Familie) (ThB
 XXXVI) → **Zeckl,** *Johann*

Zeckl, *Felix Anton,* goldsmith, * 1730
Augsburg, † 20.9.1793 Amberg – D
🕮 Sitzmann; ThB XXXVI.

Zeckl, *Franz Xaver,* goldsmith, * about
1770 Amberg, † 28.6.1813 Amberg – D
🕮 Sitzmann; ThB XXXVI.

Zeckl, *Joh. Carl Leonhard,* goldsmith,
* Augsburg, f. 1758, † after
1809 Augsburg – D 🕮 Sitzmann;
ThB XXXIV; ThB XXXVI.

Zeckl, *Joh. Michael,* goldsmith,
* Augsburg, f. 1722, † 1782 Augsburg
– D 🕮 Sitzmann; ThB XXXVI.

Zeckl, *Johann,* goldsmith, * Woykowitz
(Mähren), * 1691, † 1728 Augsburg
– D 🕮 Sitzmann; ThB XXXVI.

Zeckner, *Emilie* → **Dooner,** *Emilie*

Zeckwer, *Emilie(?)* → **Dooner,** *Emilie*

Zeder, *Armand,* painter, * 29.4.1898
Riedisheim, l. 1916 – F
🕮 Bauer/Carpentier VI.

Zeder, *Hieronymus,* potter, f. 1701 – CH
🕮 Brun III; ThB XXXVI.

Zeder, *Rudolf,* painter, graphic
artist, * 1919 Wien – A
🕮 Fuchs Maler 20.Jh. IV.

Zederem, painter, * Warschau, f. before
1934 – PL, F 🕮 Edouard-Joseph III.

Zederman, *Anders* → **Zederman,** *Carl
Anders*

Zederman, *Carl Anders,* master
draughtsman, * 8.4.1929 Stockholm
– S 🕮 SvKL V.

Zederman, *Carl Justus,* painter, master
draughtsman, * 28.8.1889 Stockholm,
l. 1962 – S 🕮 SvKL V.

Zederman, *Justus* → **Zederman,** *Carl
Justus*

Zederman, *Lars* (Zederman, Lars Ola),
master draughtsman, graphic artist,
painter, advertising graphic designer,
* 4.4.1926 Stockholm – S 🕮 Konstlex.;
SvK; SvKL V.

Zederman, *Lars Ola* (SvKL V) →
Zederman, *Lars*

Zederstrem, *Iogann Ėrik,* silversmith,
* Schweden, f. 1804, † 1810
St. Petersburg(?) – RUS, S
🕮 ChudSSSR IV.1.

Zedginidze, *Georgij* (Zedginidze, Georgij
Ivanovič), landscape painter, * 21.9.1921
Muchrani – GE 🕮 ChudSSSR IV.1.

Zedginidze, *Georgij Ivanovič* (ChudSSSR
IV.1) → **Zedginidze,** *Georgij*

Zedlitz-Leipe, *Carl von (Graf),* architect,
* 5.6.1792, † 9.2.1846 Rosenthal
(Schweidnitz) – PL, D 🕮 ThB XXXVI.

Zedníček, *František,* painter, graphic artist,
* 5.1.1913 Písek – CZ 🕮 Toman II.

Zedník, *Alois,* carver, * 11.9.1866,
† 31.3.1890 Kroměříž – CZ
🕮 Toman II.

Zedník, *František,* painter of saints,
portrait painter, * 22.10.1827 Zlín,
† 23.5.1885 Valašské Meziříčí – CZ
🕮 Toman II.

Zedník, *Theodor,* painter, * 26.10.1857,
† 8.4.1887 Kroměříž – CZ 🕮 Toman II.

Žedrinski, *Vladimir,* stage set designer,
caricaturist, * 30.5.1899 Moskau, l. 1950
– YU, RUS 🕮 ELU IV.

Zedritz, *Heinrich* (Zedritz, Henrik), die-
sinker, minter, f. 1660, † 23.6.1706
Stockholm – S 🕮 SvKL V;
ThB XXXVI.

Zedritz, *Henrik* (SvKL V) → **Zedritz,**
Heinrich

Zedritz, *Hindrich* → **Zedritz,** *Heinrich*

Zedtwitz, *Amalia Philippine Albertine
von,* painter, * 1779 Auerstädt – D
🕮 ThB XXXVI.

Zee, *Abraham van der,* still-life painter,
landscape painter, master draughtsman,
* 11.6.1882 Schiedam (Zuid-Holland),
† 28.11.1958 Rheden (Gelderland) –
NL 🕮 Mak van Waay; Scheen II;
Vollmer V.

Zee, *Augustus Joseph van der* →
VanderZee, *James*

Zee, *Heije Wybrands van der,* painter,
* 11.10.1814 Bolsward (Friesland),
† 21.7.1884 Sneek (Friesland) – NL
🕮 Scheen II.

Zee, *Isa van der,* watercolourist, master
draughtsman, etcher, lithographer, copper
engraver, * 1.6.1928 Hilversum (Noord-
Holland) – NL 🕮 Scheen II.

Zee, *J. van de* (Waller) → **Zee,** *Jan van
der*

Zee, *Jacoba Johanna van der,* still-life
painter, portrait painter, watercolourist,
master draughtsman, * 22.7.1904 Batavia
(Java) – RI, NL 🕮 Scheen II.

Zee, *James van der* (Naylor) →
VanderZee, *James*

Zee, *Jan van der* → **Zee,** *Jan Hendrik
van der*

Zee, *Jan van der* (Zee, J. van de),
horse painter, lithographer, portrait
painter, landscape painter, woodcutter,
monumental artist, * 16.2.1898
Leeuwarden (Friesland), l. before 1970
– NL 🕮 Mak van Waay; Scheen II;
Vollmer V; Waller.

Zee, *Jan Hendrik van der,* painter,
master draughtsman, etcher, collagist,
* 30.11.1942 – NL 🕮 Scheen II.

Zee, *Sjouke van der,* master draughtsman,
* 2.9.1899 Amsterdam (Noord-Holland),
† 3.3.1966 Enschede (Overijssel) – NL
🕮 Scheen II.

Zee-La Rivière, *Regina Anna van der*
(La Rivière, Regina Anna), painter,
* 26.10.1884 Dordrecht (Zuid-
Holland), † 7.3.1967 Velp – NL
🕮 Mak van Waay; Scheen I; Vollmer V.

Zeebros, painter, f. 1783 – GB
🕮 ThB XXXVI; Waterhouse 18.Jh..

Zeeburg, *J.,* goldsmith, f. 1697 – NL
🕮 ThB XXXVI.

Zeegelaer, *Gerrit* → **Zegelaar,** *Gerrit*

Zeegen, *Adrian van* (ThB XXXVI) →
Zeegen, *Adrianus van* (1881)

Zeegen, *Adrianus van* (1849), modeller,
* 31.3.1849 Amsterdam (Noord-Holland),
† about 28.3.1905 Amsterdam (Noord-
Holland) – NL 🕮 Scheen II.

Zeegen, *Adrianus van* (1881) (Zeegen,
Adrianus van; Zeegen, Adrianus van
(Jr.); Zeegen, Adrian van), pastellist,
master draughtsman, artisan, lithographer,
* 14.2.1881 Amsterdam (Noord-Holland),
† 11.12.1966 Amsterdam (Noord-Holland)
– NL 🕮 Mak van Waay; Scheen II;
ThB XXXVI; Vollmer V; Waller.

Zeegen, *Bertha Margaretha Catharina*
(Zeegers, Bé), flower painter, master
draughtsman, * about 15.3.1891
Amsterdam (Noord-Holland), l. 1912
– RI, NL 🕮 Mak van Waay; Scheen II;
ThB XXXVI; Vollmer V.

Zeegen, *Christina Tobieta Sophia van,*
artisan, * 22.1.1890 Nieuwer Amstel
(Noord-Holland), l. before 1970 – NL
🕮 Scheen II.

Zeegen, *Christine van* → **Zeegen,**
Christina Tobieta Sophia van

Zeegen, *Janus van* → **Zeegen,** *Adrianus
van* (1881)

Zeegers, *Bé* (Mak van Waay; ThB
XXXVI; Vollmer V) → **Zeegen,** *Bertha
Margaretha Catharina*

Zeegers, *Jos* → **Zeegers,** *Josephus
Antonius*

Zeegers, *Josephus Antonius,* watercolourist,
master draughtsman, artisan, * 1.12.1920
Tilburg (Noord-Brabant) – NL
🕮 Scheen II.

Zeeh, *August,* painter, master draughtsman,
f. 1901 – D 🕮 Nagel.

Zeeh, *Beth* (Konstlex.) → **Frieberg,** *Beth*

Zeeh, *Beth F.* (SvK) → **Frieberg,** *Beth*

Zeeh, *Elisabeth* (SvKL V) → **Frieberg,**
Beth

Zeehaan → **Slingeland,** *Cornelis van*

Zeekaf, *Harry* → **Zeekaf,** *Henri Joseph
Marie Gérard*

Zeekaf, *Henri Joseph Marie Gérard,*
decorative artist, artisan, * 25.2.1931
Maastricht (Limburg) – NL 🕮 Scheen II.

Zeelander, *Abraham Lion,* reproduction
engraver, etcher, lithographer,
master draughtsman, watercolourist,
* 30.12.1789 Amsterdam (Noord-
Holland), † 16.12.1856 Amsterdam
(Noord-Holland) – NL 🕮 Scheen II;
ThB XXXVI; Waller.

Zeelander, *Pieter de,* marine painter,
master draughtsman, f. 1647, l. 1648
– NL 🕮 Bernt III; ThB XXXVI.

Zeelare, *Vincent* → **Sellaer,** *Vincent*

Zeelens, *Joseph* → **Zielens,** *Joseph*

Zeeler, *Arthur,* painter, f. 1915 – USA
🕮 Falk.

Zeeliger, *Karl Vil'gel'm* (ChudSSSR IV.1)
→ **Seeliger,** *Karl Wilhelm*

Zeel'man, *Aleksandr-Vil'gel'm Karlovič,*
portrait painter, watercolourist,
* 25.12.1824 Reval, † 12.2.1865
St. Petersburg – EW, RUS
🕮 ChudSSSR IV.1.

Zeelmand, *Jørgen* → **Zahlmand,** *Jørgen*

Zeeman → **Zeeman,** *Reinier*

Zeeman, *A.,* engraver, f. 1726, l. 1727
– ZA, NL 🕮 Gordon-Brown.

Zeeman, *Abraham* (Zeemann, Abraham),
master draughtsman, etcher, painter,
copper engraver, * about 1695 or
1696 Amsterdam (Noord-Holland),
† before 25.10.1754 Amsterdam
(Noord-Holland)(?) – NL 🕮 Scheen II;
ThB XXXVI; Waller.

Zeeman, *Abraham Johannes,* portrait
painter, genre painter, master
draughtsman, * 5.9.1811 Amsterdam
(Noord-Holland), † 7.11.1876 Antwerpen
– NL, B 🕮 Scheen II; ThB XXXVI.

Zeeman, *Enoch* → **Seemann,** *Enoch*
(1694)

Zeeman, *Enoch* (der Ältere) → **Seemann,**
Enoch (1661)

Zeeman, *J. H.,* master draughtsman,
f. 1823 – NL 🕮 Brewington.

Zeeman, *Joseph* → **Zeeman,** *Jost*

Zeeman, *Jost,* painter, master draughtsman,
* about 1776 Harlingen (Friesland),
† 3.2.1845 Workum (Friesland) – NL
🕮 Scheen II; ThB XXXVI.

Zeeman, *R.* (Gordon-Brown) → **Zeeman,**
Reinier

Zeeman, *Regnier* → **Zeeman,** *Reinier*

Zeeman, *Reinier* (Nooms, Reinier;
Nooms, Renier; Zeeman, R.), marine
painter, etcher, master draughtsman,
watercolourist, * about 1623 or 1623
Amsterdam or Amsterdam(?), † 1664
or before 4.1667 or 4.1667 or 4.1668
or about 1668 Amsterdam – NL, D,
ZA 🕮 Bernt II; Bernt V; Brewington;
DA XXIII; Gordon-Brown; ThB XXXVI;
Waller.

Zeeman, *Remigius* → **Zeeman,** *Reinier*

Zeeman, *Remy* → **Zeeman,** *Reinier*

Zeemann, *Abraham* (ThB XXXVI) →
Zeeman, *Abraham*

Zeemann, *Enoch* (Schidlof Frankreich) →
Seemann, *Enoch* (1694)

Zeender, *Abraham (1559)*, bell founder,
cannon founder, * before 23.9.1559
Bern (?), † 9.1.1625 – CH ⌑ Brun III.

Zeender, *Abraham (1620)*, bell founder,
* before 10.4.1620 Bern (?), † 6.1690
– CH ⌑ Brun III.

Zeender, *David* → **Zender,** *David* (1679)

Zeender, *David (1590)* (Zeender, David),
bell founder, * before 29.10.1590
Bern (?), † 4.1.1668 – CH ⌑ Brun III.

Zeender, *Emanuel* → **Zender,** *Emanuel*

Zeender, *Hans (1472)* (Zeender, Hans (1)),
bell founder, f. 1472, † 1493 – CH
⌑ Brun III.

Zeender, *Hans (1494)* (Zeender, Hans (3)),
bell founder, f. 1494, † 1536 – CH
⌑ Brun III.

Zeender, *Hans (1555)* (Zeender, Johannes;
Zeender, Hans), glass painter, * 12.1555,
† 1635 – CH ⌑ Brun III; ThB XXXVI.

Zeender, *Heinrich,* bell founder, f. 1448,
l. 3.7.1500 – CH ⌑ Brun III.

Zeender, *Hensli* → **Zeender,** *Hans* (1494)

Zeender, *Jakob* → **Zender,** *Jakob*

Zeender, *Jakob,* bell founder, f. 1515,
l. 1527 – CH ⌑ Brun III.

Zeender, *Johannes* (Brun III) → **Zeender,**
Hans (1555)

Zeender, *Johannes (1575)*, goldsmith,
* before 11.12.1575, † 1628 – CH
⌑ Brun III.

Zeender, *Ludwig Emanuel,* belt and
buckle maker, seal engraver, * before
2.8.1720 Herzogenbuchsee (Solothurn) (?),
† 29.10.1751 – CH ⌑ Brun III.

Zeender, *Michel (1552)* (Zeender, Michel),
gunmaker, bell founder, f. 1552,
† 31.1.1588 – CH ⌑ Brun III.

Zeender, *Michel (1577)*, glass painter,
* before 1.9.1577, † 1.1629 – CH
⌑ Brun III.

Zeender, *Peter,* bell founder, * before
8.9.1535, † 1570 – CH ⌑ Brun III.

Zeender, *Ulrich* (Brun III) → **Zehnder,**
Ulrich

Zeep, *Martha van der,* still-life painter,
collagist, * 24.2.1916 Harlingen
(Friesland) – NL, B ⌑ Scheen II.

Zeepen, *Guilijn Peter van der,* painter,
f. 1693, † 1.1711 Norden – D
⌑ ThB XXXVI.

Zeer, veduta painter, f. 1783 –
GB ⌑ Grant; ThB XXXVI;
Waterhouse 18.Jh..

Zeerleder, *Theodor,* architect, * 3.1.1820
Bern, † 30.5.1868 Bern – CH
⌑ Brun III; ThB XXXVI.

Zeetmayer, *Jan* → **Zehetmayer,** *Johann*

Zeetmayer, *Johann* → **Zehetmayer,**
Johann

Zeeu, *Cornelis de* (Zeeu, Cornelius de;
De Zeeu, Cornelis), painter, * before
1540 Zélande (?), † after 1582 –
NL, GB ⌑ DPB I; ThB XXXVI;
Waterhouse 16./17.Jh..

Zeeu, *Cornelius de* (Waterhouse 16./17.Jh.)
→ **Zeeu,** *Cornelis de*

Zeeuw, *Cornelis de* → **Zeeu,** *Cornelis de*

Zeeuw, *Hermanus Cornelis Antonius
de,* engraver, master draughtsman,
* 22.12.1875 Utrecht (Utrecht), † about
27.12.1935 Utrecht (Utrecht) – NL
⌑ Scheen II.

Zeeuw, *Jan de,* painter, * 9.5.1918 Utrecht
(Utrecht) – NL ⌑ Scheen II.

Zeevenhuijsen, *Albert Jan* →
Sevenhuijsen, *Albert Jan*

Zefar, *Hristofor* → **Žefarović,** *Hristofor*

Zefarov, *Hristofor* → **Žefarović,** *Hristofor*

Žefarović, *Christofor* (EIIB) → **Žefarović,**
Hristofor

Žefarović, *Hristofor* (Žefarović, Christofor),
master draughtsman, copper engraver,
icon painter, book art designer, * 1701
or 1715 Dojran, † 18.9.1753 Moskau
– YU, IL, A ⌑ EIIB; ELU IV;
ThB XXXVI.

Zeferino da Costa, *João,* painter,
* 25.8.1840 Rio de Janeiro, † 24.8.1915
Rio de Janeiro – BR, I ⌑ ArchAKL.

Fra Zefferino (Zefferino, Fra), painter,
f. 1477 – I ⌑ ThB XXXVI.

Zefferino, *Fra* (ThB XXXVI) → **Fra
Zefferino**

Zeffi, *Tommaso,* sculptor, * about 1600
– I ⌑ ThB XXXVI.

Zeffirelli, *Franco,* stage set designer,
* 12.2.1923 Florenz – I ⌑ ELU IV.

Zeffis, *Giovanni* → **Ceffis,** *Giovanni*

Zeffler, *Reinhard,* painter, graphic artist,
mixed media artist, * 1944 – D
⌑ Nagel.

Zefir → **Bumçi,** *Pjeter Zef*

Zefirov, *Andrej Konstantinovič,* graphic
artist, * 12.9.1932 Moskau – RUS
⌑ ChudSSSR IV.1.

Zefirov, *Konstantin Klavdianovič* (Zefirov,
Konstantin Klavdianovich), painter,
* 1.6.1879 Šestakovka (Samara),
† 31.1.1960 Moskau – RUS, D
⌑ ChudSSSR IV.1; Milner.

Zefirov, *Konstantin Klavdianovich* (Milner)
→ **Zefirov,** *Konstantin Klavdianovič*

Zefirov, *Konstantin Klavdievich* →
Zefirov, *Konstantin Klavdianovič*

Žegalov, *Illarion Kapitonovič,* icon painter,
f. 1847 – RUS ⌑ ChudSSSR IV.1.

Žegalov, *Matvej,* icon painter, f. 1834
– RUS ⌑ ChudSSSR IV.1.

Žegalov, *Viktor Vasil'evič,* miniature
painter, icon painter, * 1.5.1898 Palech,
† 14.10.1941 Lom (Jaroslavl) – RUS
⌑ ChudSSSR IV.1.

Zegarra, *Enrique,* sculptor, * 1941 Lima
– PE ⌑ Ugarte Eléspuru.

Zegarra, *Pedro,* silversmith, f. 1839 – PE
⌑ EAAm III; Vargas Ugarte.

Zegarra Paniagua, *Luis,* painter, * 1927
Casma – PE ⌑ Ugarte Eléspuru.

Zegelaar, *Gerrit,* painter, * 16.7.1719
Loenen aan de Vecht (Utrecht),
† 24.6.1794 Wageningen (Gelderland)
– NL ⌑ Scheen II; ThB XXXVI.

Zegenhagen, *Klaus,* painter, * 1933
Wilhelmshaven – D ⌑ Wietek.

Zegenherde, *Johan,* no-artist, f. 1580 – D
⌑ Focke.

Zeger, *Aleksandr Borisovič,* book
illustrator, graphic artist, book art
designer, * 13.8.1922 Moskau – RUS
⌑ ChudSSSR IV.1.

Zeger, *Aleksandr Christianovič,* portrait
painter, copyist, f. 1803, l. 1815 – RUS
⌑ ChudSSSR IV.1.

Zeger, *Pavel Christianovič,* painter,
* 10.1.1793, l. 1814 – RUS
⌑ ChudSSSR IV.1.

Zegers, *Daniel* → **Seghers,** *Daniel*

Zegers, *Ed* → **Zegers,** *Edvard Ludwig*

Zegers, *Edvard Ludwig,* sculptor, * about
17.3.1927 Amsterdam (Noord-Holland),
l. before 1970 – NL ⌑ Scheen II.

Zegers, *Harcules Pietersz.* → **Seghers,**
Hercules Pietersz.

Zegers, *Hercules Pietersz.* → **Seghers,**
Hercules Pietersz.

Zegers, *Herkules Pietersz.* → **Seghers,**
Hercules Pietersz.

Zegers, *Jan Jansz.* → **Segers,** *Jan Jansz.*

Zegers, *Thomas Daniel,* painter, master
draughtsman, sculptor, * 5.7.1895
Utrecht (Utrecht), † 28.12.1935 Nunspeet
(Gelderland) – NL ⌑ Scheen II.

Zegers, *Tom* → **Zegers,** *Thomas Daniel*

Zeggein, *Max Joseph,* painter, f. 1728
– D ⌑ ThB XXXVI.

Zeggeren, *Hendrikus Hermanus van,*
architect, * 1.12.1882 Velp, l. before
1947 – NL ⌑ ThB XXXVI.

Zeggin (Goldschmiede- und Medailleur-
Familie) (ThB XXXVI) → **Zeggin,**
Abraham

Zeggin (Goldschmiede- und Medailleur-
Familie) (ThB XXXVI) → **Zeggin,**
Caspar

Zeggin (Goldschmiede- und Medailleur-
Familie) (ThB XXXVI) → **Zeggin,**
Georg

Zeggin (Goldschmiede- und Medailleur-
Familie) (ThB XXXVI) → **Zeggin,**
Isaak

Zeggin (Goldschmiede- und Medailleur-
Familie) (ThB XXXVI) → **Zeggin,** *Paul*
(1602)

Zeggin (Goldschmiede- und Medailleur-
Familie) (ThB XXXVI) → **Zeggin,** *Paul*
(1666)

Zeggin, *Abraham,* goldsmith, f. 17.9.1586,
† 21.5.1617 München – D
⌑ ThB XXXVI.

Zeggin, *Caspar,* die-sinker, f. 1671,
† after 1713 München – D
⌑ ThB XXXVI.

Zeggin, *Georg,* goldsmith, * Szegedin,
f. before 1558, † 1581 München – D,
H ⌑ ThB XXXVI.

Zeggin, *Isaak,* seal carver, medalist,
f. 1593, † 16.2.1628 München – D
⌑ ThB XXXVI.

Zeggin, *Paul (1602),* die-sinker,
copper engraver, * before 1.11.1602
München, † 4.3.1666 München – D
⌑ ThB XXXVI.

Zeggin, *Paul (1666),* die-sinker, f. 1666,
l. 1680 – D ⌑ ThB XXXVI.

Zeggos, *Konstantinos,* painter, * Athen,
f. 1851 – GR, USA ⌑ Lydakis IV.

Žegin, *Lev Fedorovič* (Zhegin, Lev
Fedorovich), painter, graphic artist,
architect, * 2.12.1892 Moskau,
† 1.10.1969 Moskau – RUS
⌑ ChudSSSR IV.1; Milner.

Zeh, *Albert,* landscape painter, illustrator,
* 11.6.1834 Dresden, † 31.3.1865
Dresden – D ⌑ Ries; ThB XXXVI.

Zeh, *Friedr. Albert* → **Zeh,** *Albert*

Zeh, *Hermann,* painter, graphic artist,
* 24.11.1871 Steinschönau, l. before
1947 – CZ ⌑ ThB XXXVI.

Zeh, *Johann,* painter, f. 1822, l. 1845
– PL ⌑ ThB XXXVI.

Zeh, *Kurt,* painter, graphic artist, master
draughtsman, * 1919 Podelwitz (Leipzig)
– D ⌑ Wietek.

Zeh, *Oskar,* sculptor, portrait painter,
* 1902, † 1935 – D ⌑ ThB XXXVI.

Zeh, *Ulrich,* painter, graphic artist, * 1946
Bad Mergentheim – D ⌑ Nagel.

Zehbier, *Georg Andreas* → **Zehlner,**
Georg Andreas

Zehe, *Josef (1491),* goldsmith, f. 1491,
† 1515 – D ⌑ Zülch.

Zehe, *Josef (1530),* goldsmith, f. 1530,
l. 1539 – D ⌑ Zülch.

Zehele, *Leonhard* → **Zerle,** *Leonhard* (1572)

Zehelein, *Friedrich,* amateur artist, * 20.4.1760 Bayreuth, † 12.5.1802 Neustadt (Kulm) – D ☐ Sitzmann; ThB XXXVI.

Zehelein, *Justus Friedrich* → **Zehelein,** *Friedrich*

Zehend, *Endris,* minter, f. 1548 – D ☐ Seling III.

Zehender, *Abraham,* engraver of maps and charts, f. 1739 – NL ☐ ThB XXXVI.

Zehender, *C. Louis* → **Zehender,** *Karl Ludwig*

Zehender, *Carl Ludw.* → **Zehender,** *Joh. Caspar*

Zehender, *David,* goldsmith, * about 1531, l. 22.1.1549 – CH ☐ Brun III.

Zehender, *Eduard von,* master draughtsman, f. 1857 – CH ☐ ThB XXXVI.

Zehender, *Emanuel (1687),* architect, * before 14.8.1687 Bern, † 16.9.1757 Bern – CH ☐ Brun III; ThB XXXVI.

Zehender, *Emanuel (1720)* (Zehender, Ludwig Emanuel), architect, * before 7.4.1720 Bern, † 7.5.1799 Bern – CH ☐ Brun III.

Zehender, *Ferdinand Rudolf von* → **Zehender,** *Ferdinand Rudolf*

Zehender, *Ferdinand Rudolf,* master draughtsman, * before 17.8.1768 Wynau (Bern), † 13.10.1831 Cannstatt – CH, D ☐ Brun III; ThB XXXVI.

Zehender, *Gabriel,* painter, * Großmausdorf (Danzig), f. 1527, l. 1535 – CH, D ☐ Brun III; ThB XXXVI.

Zehender, *Hans* → **Sender,** *Hans*

Zehender, *Hans* → **Zeender,** *Hans* (1555)

Zehender, *Jean Louis* (Zehender, Ludwig), miniature painter, * before 7.4.1644 Bern, † 8.2.1680 Paris – F, CH ☐ Brun III; ThB XXXVI.

Zehender, *Joh. Caspar* → **Zehender,** *Karl Ludwig*

Zehender, *Joh. Caspar,* master draughtsman, painter, etcher, * 1742 Schaffhausen, † 1805 Schaffhausen – CH ☐ ThB XXXVI.

Zehender, *Joh. Rudolf,* potter, f. 1770 – CH ☐ ThB XXXVI.

Zehender, *Johann Jakob,* seal engraver, f. 1687, † 1730 – CH ☐ Brun III.

Zehender, *Johann Rudolf,* goldsmith, * before 17.8.1708, † 10.1730 – CH ☐ Brun III.

Zehender, *Johannes* → **Zeender,** *Hans* (1555)

Zehender, *Joseph* → **Zechender,** *Joseph*

Zehender, *Josua,* miniature painter, * before 3.4.1609 Bern, † 1661 (?) – CH ☐ Brun III; ThB XXXVI.

Zehender, *Karl Friedrich,* landscape painter, * 31.10.1818 Bern, † 27.12.1870 Montreux – CH ☐ Brun III; ThB XXXVI.

Zehender, *Karl Ludwig* (Zechender, Charles-Louis), landscape painter, portrait painter, master draughtsman, watercolourist, * before 26.9.1751 Bonmont (Waadt) or Nyon, † 24.9.1814 or 1815 Bern – CH ☐ Brun III; Brune; ThB XXXVI.

Zehender, *Ludwig* (Brun III) → **Zehender,** *Jean Louis*

Zehender, *Ludwig Emanuel* (Brun III) → **Zehender,** *Emanuel (1720)*

Zehender, *Marquard (1616)* (Zehender, Marquard (1)), goldsmith, * 1616, † 1679 – CH ☐ Brun III; ThB XXXVI.

Zehender, *Marquard (1664)* (Zehender, Marquard (2)), goldsmith, f. 1.5.1664, † 1706 or 1707 – CH ☐ Brun III.

Zehender, *Matouš,* painter, * Eyr (Tirol), f. 1668, l. 1690 – CZ ☐ Toman II.

Zehender, *Matthäus,* painter, * 12.12.1641 Mergentheim, † 1697 (?) – D ☐ ThB XXXVI.

Zehender, *Paul* → **Zehnder,** *Paul*

Zehender, *Philipp Albert,* painter, * before 16.12.1646 Mergentheim, l. 1696 – D ☐ ThB XXXVI.

Zehender, *Therese,* painter, f. 1706 – D ☐ ThB XXXVI.

Zehender, *V.,* master draughtsman, * Schweiz, f. 1816 – CH ☐ Brun III.

Zehender, *Wolfgang,* master mason, * 1690, † 11.11.1754 Densbüren (?) – CH ☐ Brun III.

Zehender von Kugelhof und Zehentgruben, *Andreas,* minter, f. 1545, l. 1564 – D ☐ Zülch.

Zehendmayer, *Oswald,* painter, f. 1505 – D ☐ ThB XXXVI.

Zehengruber, *Ferdinand,* architect, * 1827 Wien, l. 1877 – A ☐ ThB XXXVI.

Zehenperger, *Marqart,* architect, * Graz (?), f. 1621 – BiH, A ☐ Mazalić.

Zehentbauer, *Otto,* sculptor, * 27.8.1880 Landshut, l. before 1947 – D ☐ ThB XXXVI.

Zehenter, *Andrä Christoph* → **Zechenter,** *Andrä Christoph*

Zehenter, *Kaspar* → **Zechetner,** *Kaspar*

Zehentgruber, *Ferdinand* → **Zehengruber,** *Ferdinand*

Zehentmayr, *Dieter,* photographer, caricaturist, * 8.3.1941 Salzburg – A ☐ Fuchs Maler 20.Jh. IV; List.

Zehentner, *Johann,* master draughtsman, engraver, f. about 1780 – A ☐ ThB XXXVI.

Zehentner, *Margareta Magdalena* → **Rottmayr,** *Margareta Magdalena*

Zehentner, *Marquard,* carver, f. 1449 – D ☐ ThB XXXVI.

Zeherin, *Carlo* → **Zecherin,** *Carlo*

Zeherin, *Karl* → **Carlo di Cesare del Palagio**

Zehetmayer, *Jan* (Toman II) → **Zehetmayer,** *Johann*

Zehetmayer, *Johann* (Zehetmayer, Jan), painter, * 1638 Au (München), † 13.10.1721 Prag – D, CZ ☐ ThB XXXVI; Toman II.

Zehetner, *Karl,* painter, * 24.8.1891 Wien, † 20.7.1945 Wien – A ☐ Fuchs Geb. Jgg. II.

Zehetner-Blauensteiner, *Elisabeth,* fashion designer, * 12.4.1926 Wien – A ☐ Fuchs Maler 20.Jh. IV.

Zehgruber, *Fritz,* goldsmith, f. before 1953, l. before 1961 – D ☐ Vollmer V.

Zehin, *Peter,* building craftsman, † 1525 – PL ☐ ThB XXXVI.

Zehl, *Ferdinand* (d. ä.) → **Sehl,** *Ferdinand* (1688)

Zehl, *Karl Gustav,* etcher, * about 1777 Dresden, † 30.11.1815 Leipzig – D ☐ ThB XXXVI.

Zehle, *Ernst,* painter, sculptor, * 28.2.1876 Hamburg, † 14.1.1940 Berlin – D ☐ ThB XXXVI.

Zehle, *Jul.,* bookplate artist, f. before 4.1911 – D ☐ Rump.

Zehle, *Walter,* sculptor, * 2.7.1865 Hamburg, † 22.2.1940 Hamburg (?) – D ☐ Rump; ThB XXXVI.

Zehlner, *Georg Andreas,* woodcarving painter or gilder, f. 1757 – D ☐ ThB XXXVI.

Zehlon → **Ezelon**

Zehme, *Werner,* genre painter, graphic artist, illustrator, master draughtsman, * 27.11.1859 Hagen (Westfalen), † about 1924 (?) – D ☐ Ries; ThB XXXVI.

Zehmen, *Karl Friedrich,* flower painter, decorative painter, carver, * 22.12.1769 Bad Lauchstädt, † 2.7.1838 Leipzig – D ☐ ThB XXXVI.

Zehmen, *Ursula von* (Von Zehmen, Ursula), painter, * 2.12.1879 Leipzig, l. 1947 – RA, D ☐ EAAm III; Merlino.

Zehn, *Heinrich,* bookplate artist, f. before 4.1911 – D ☐ Rump.

Zehnacker, *Pierre,* master draughtsman, sculptor, * 30.4.1944 Strasbourg – F ☐ Bauer/Carpentier VI.

Zehnder → **Georgius** (1525)

Zehnder, *Abraham* → **Zeender,** *Abraham* (1559)

Zehnder, *Abraham* → **Zeender,** *Abraham* (1620)

Zehnder, *Alfons,* painter, * 30.3.1923 Zürich – CH ☐ KVS.

Zehnder, *Benno* (LZSK) → **Zehnder,** *Benno-Kalioff*

Zehnder, *Benno-Kalioff* (Zehnder, Benno), watercolourist, master draughtsman, etcher, screen printer, collagist, video artist, sculptor, environmental artist, * 2.5.1941 Wettingen – CH ☐ KVS; LZSK.

Zehnder, *Daniela,* stage set designer, kinetic illumination artist, performance artist, * 31.8.1948 Thun – CH ☐ KVS.

Zehnder, *David* → **Zeender,** *David* (1590)

Zehnder, *David* → **Zender,** *David* (1679)

Zehnder, *David (1952),* sculptor, * 31.10.1952 Como – CH, I ☐ KVS.

Zehnder, *Emanuel* → **Zender,** *Emanuel*

Zehnder, *Hans* → **Zeender,** *Hans* (1555)

Zehnder, *Hans (1)* → **Zeender,** *Hans* (1472)

Zehnder, *Hans (3)* → **Zeender,** *Hans* (1494)

Zehnder, *Hans Heinrich,* goldsmith, f. 1612, l. 1637 – CH ☐ Brun III.

Zehnder, *Hans Jakob,* goldsmith, f. 1581, † 1638 – CH ☐ Brun III.

Zehnder, *J.,* pewter caster, f. 1744, l. 19.10.1745 – CH ☐ Bossard.

Zehnder, *Jakob* → **Zender,** *Jakob*

Zehnder, *Jean-François,* painter, master draughtsman, * 26.1.1957 Morat – CH ☐ KVS.

Zehnder, *Johannes* → **Zeender,** *Hans* (1555)

Zehnder, *Ludwig Emanuel* → **Zeender,** *Ludwig Emanuel*

Zehnder, *Matthäus,* painter, * 1746 Einsiedeln – CH ☐ Brun III.

Zehnder, *Michel* → **Zeender,** *Michel* (1552)

Zehnder, *Michel (1577)* → **Zeender,** *Michel* (1577)

Zehnder, *Paul,* glass painter, etcher, fresco painter, * 30.9.1884 Bern, † 11.1.1973 Gümligen – CH ☐ Plüss/Tavel II; Plüss/Tavel Nachtr.; ThB XXXVI; Vollmer V.

Zehnder, *Rudolf* → **Zender,** *Rudolf*

Zehnder, *Ulrich* (Zeender, Ulrich), cabinetmaker, f. 3.12.1674, l. 10.6.1676 – CH ☐ Brun III; ThB XXXVI.

Zehnder-Zanolli, *Tamar,* ceramist, etcher, collagist, * 10.10.1950 Zürich – CH ☐ KVS.

Zehnetbauer-Engelhardt, *Ulrike,* jewellery artist, jewellery designer, * 1934 Wien – A ▭ List.

Zehnetgruber, *Martin,* photographer, * 1961 Bruck an der Mur – A ▭ List.

Zehngraf, *Christian Anton* → **Zehngraff,** *Christian Anton*

Zehngraf, *Johannes,* portrait miniaturist, * 18.4.1857 Kopenhagen, † 7.2.1908 (?) Berlin – DK, D ▭ ThB XXXVI.

Zehngraff, *Christian Anton,* painter, * 1816 Svendborg, l. 1846 – DK ▭ ThB XXXVI.

Zehngruber, *Ferdinand* → **Zehengruber,** *Ferdinand*

Zehnter, *Joh. Caspar* → **Zehender,** *Joh. Caspar*

Zehntmayr, *Joachim,* mason, * Runding (?), f. 1697, l. 1698 – D ▭ ThB XXXVI.

Zehntner, *Hans* → **Zentner,** *Hans*

Zehrer, *Max,* artisan, * 1904 Würzburg – D ▭ Vollmer VI.

Zehrfuss, *Bernard Louis* (DA XXXIII) → **Zehrfuß,** *Bernhard Henri*

Zehrfuß, *Bernhard Henri* (Zehrfuss, Bernard Louis), architect, * 20.10.1911 Angers – F ▭ DA XXXIII; ELU IV; Vollmer VI.

Zehrlaut, *Balthasar,* altar architect, * St. Gallen, f. 1680 – CH, D ▭ ThB XXXVI.

Zehrle, *Leonhard* → **Zerle,** *Leonhard* (1572)

Zehtmayer, *Hanns* (Davidson II.2) → **Zethmayer,** *Hanns*

Zei, painter, f. 1601 – I ▭ DEB XI; ThB XXXVI.

Zei, *Constantino,* sculptor, f. 1908 – I ▭ Panzetta.

Zeichner, *Franz,* die-sinker, * 26.1.1778 Wien, † 1862 Wien – A ▭ ThB XXXVI.

Zeichner, *Richard,* goldsmith (?), f. 1867 – A ▭ Neuwirth Lex. II.

Zeid, *Fahr-el-Nissa (Prinzessin),* painter, * 1903 Prinkipo – TR ▭ Vollmer V.

Zeid, *Fehrelnissa,* painter, * 1901 Istanbul, † 5.9.1991 Amman – TR ▭ DA XXXIII.

Zeideler, *Wenzel,* goldsmith, * 1589 Kahla (Thüringen), † 8.6.1642 Leipzig – D ▭ ThB XXXVI.

Zeidenberg, *Saveliy Moiseevich* (Milner) → **Zejdenberg,** *Savelij Moiseevič*

Zeidler (Goldschmiede-Familie) (ThB XXXVI) → **Zeidler,** *Joh. Christoph* (1690)

Zeidler (Goldschmiede-Familie) (ThB XXXVI) → **Zeidler,** *Joh. Christoph* (1703)

Zeidler (Goldschmiede-Familie) (ThB XXXVI) → **Zeidler,** *Joh. Konrad*

Zeidler (Goldschmiede-Familie) (ThB XXXVI) → **Zeidler,** *Joh. Philipp*

Zeidler (Goldschmiede-Familie) (ThB XXXVI) → **Zeidler,** *Johann*

Zeidler, *Adrian,* goldsmith, silversmith, f. 1642, † 1658 – DK ▭ Bøje II.

Zeidler, *Andreas,* veduta draughtsman, veduta engraver, f. 1648, l. 1651 – D ▭ Merlo; ThB XXXVI.

Zeidler, *August,* decorative painter, history painter, * 23.1.1892 Doloplass, † 19.6.1963 Wien – A ▭ Fuchs Geb. Jgg. II.

Zeidler, *Avis,* painter, sculptor, master draughtsman, designer, * 12.12.1908 Madison (Wisconsin) – USA ▭ Falk; Hughes.

Zeidler, *C.,* lithographer, f. about 1850, l. before 1912 – D ▭ Rump.

Zeidler, *Eberhard H.,* architect, * 11.1.1926 Braunsdorf (Sachsen) – D, CDN ▭ DA XXXIII; Vollmer V.

Zeidler, *Franz,* maker of silverwork, f. 1865, l. 1874 – A ▭ Neuwirth Lex. II.

Zeidler, *Georg* → **Zeitler,** *Georg*

Zeidler, *Georg (1887),* porcelain painter, f. 2.4.1887 – D ▭ Neuwirth II.

Zeidler, *Hans-Joachim,* graphic artist, * 2.1.1935 Berlin – D ▭ Vollmer V; Vollmer VI.

Zeidler, *Hermann,* fresco painter, designer, * 16.9.1920 Bremen – D ▭ Vollmer V.

Zeidler, *Horst Joachim,* master draughtsman, graphic artist, illustrator, painter, * 1935 Berlin – D ▭ Flemig.

Zeidler, *Ignác (1730),* copper engraver, f. 1730, l. 1733 – CZ ▭ Toman II.

Zeidler, *Ignaz,* copper engraver, f. about 1730, l. about 1747 – CZ ▭ ThB XXXVI.

Zeidler, *Joh. Christoph (1690),* goldsmith, f. 1690, † 1707 – D ▭ ThB XXXVI.

Zeidler, *Joh. Christoph (1703),* goldsmith, * about 1703, † before 25.3.1764 – D ▭ ThB XXXVI.

Zeidler, *Joh. Gottfried,* woodcutter, * about 1655 Fienstedt, † 1711 Halle (Saale) – D ▭ ThB XXXVI.

Zeidler, *Joh. Konrad,* goldsmith, f. before 1707 – D ▭ ThB XXXVI.

Zeidler, *Joh. Philipp,* goldsmith, * about 1746, † 1.12.1777 – D ▭ ThB XXXVI.

Zeidler, *Joh. Simon* → **Zeitler,** *Joh. Simon*

Zeidler, *Johann,* goldsmith, * Eger, f. 1636, † 1678 – D ▭ ThB XXXVI.

Zeidler, *Josef,* porcelain painter, f. 1889 – D ▭ Neuwirth II.

Zeidler, *Klara,* painter, artisan, * 25.4.1870 Wiborg, † 9.9.1951 Eskilstuna – RUS, S ▭ Hagen.

Zeidler, *Michail* → **Cejdler,** *Michail Ivanovič*

Zeidler, *Peter,* goldsmith, * Kupferberg (Ober-Franken) (?), f. 1560, † 1583 – D ▭ ThB XXXVI.

Zeidler, *Simone,* painter, graphic artist, * 28.2.1963 Leipzig – D ▭ ArchAKL.

Zeidler, *Stephan,* porcelain painter, f. 1840 – CZ ▭ Neuwirth II.

Zeidler, *Wenzel* → **Zeideler,** *Wenzel*

Zeidlitz, *József Narcyz Kajetan* → **Seydlitz,** *József Narcyz Kajetan*

Zeier, *Hans* (Zeyher, Hans), goldsmith, * Brixen (?), f. 1580, † 1612 – D ▭ Kat. Nürnberg; ThB XXXVI.

Zeier, *Helmut Victor* → **Zeier,** *Muz*

Zeier, *Marc,* painter, * 24.7.1954 Jersey City (New Jersey) – CH, USA ▭ KVS.

Zeier, *Muz,* sculptor, * 24.11.1929 Zürich, † 30.3.1981 Zürich – CH ▭ KVS; LZSK.

Zeig, miniature painter, f. about 1750 – PL ▭ ThB XXXVI.

Zeiger, *Eduard,* painter, * about 1811 Hamburg (?), l. 1852 – D, I ▭ ThB XXXVI.

Zeiger, *Hans* → **Zeier,** *Hans*

Zeiger, *Hans Ulrich,* goldsmith, * Rothenburg (Luzern), f. 10.1.1678 – CH ▭ Brun III.

Zeiger de Baugy, *Edmond Henri* (Zeiger de Baugy-Viallet, Edmond Henri), landscape painter, architect, * 2.1.1895 Montreux, l. before 1963 – CH, F ▭ Plüss/Tavel II; ThB XXXVI.

Zeiger de Baugy-Viallet, *Edmond Henri* (Plüss/Tavel II) → **Zeiger de Baugy,** *Edmond Henri*

Zeigermann, *Michel,* painter, * about 1600, l. 1653 – RUS, D ▭ ThB XXXVI.

Zeigler, miniature painter, f. 1768, l. 1770 – GB ▭ Foskett; Schidlof Frankreich.

Zeigler, *Daniel* → **Ziegler,** *Daniel*

Zeigler, *E. P.,* painter, f. 1919 – USA ▭ Falk.

Zeigler, *Lee Woodward,* painter, illustrator, * 6.5.1868 Baltimore (Maryland), † 16.6.1952 New Windsor-on-Hudson (New York) – USA ▭ EAAm III; Falk; ThB XXXVI.

Zeigler, *Michael,* goldsmith, f. 1683 – GB ▭ ThB XXXVI.

Zeiher, *Hans* → **Zeier,** *Hans*

Zeijerling, *Ingemar,* painter, f. 1828 – S ▭ SvKL V.

Zeijl, *Joannes Petrus van,* painter, * 8.2.1818 Amsterdam (Noord-Holland), † 11.9.1838 Amsterdam (Noord-Holland) – NL ▭ Scheen II.

Zeijlemaker, *Jacobus,* sculptor, * 12.1.1848 Den Haag (Zuid-Holland), † 31.1.1928 Den Haag (Zuid-Holland) – NL ▭ Scheen II.

Zeijst, *Anna Maria Elisabeth van,* graphic designer, artisan, master draughtsman, * 28.12.1906 Utrecht (Utrecht) – NL, D, F ▭ Scheen II.

Zeil, *William Francis von* (Falk) → **VonZeil,** *William Francis*

Zeile, *Gertruda* (Zejle, Gertruda Antonovna), painter, * 22.3.1944 Viljuši (Lettland) – LV ▭ ChudSSSR IV.1.

Zeile, *Valentina* (Zejle, Valentina Antonovna), sculptor, * 14.5.1937 Viljuši (Lettland) – LV ▭ ChudSSSR IV.1.

Zeileis, *Alfons,* painter, * 31.7.1887 Hasenlohr (Unter-Franken), l. before 1961 – D ▭ Vollmer V.

Zeileissen, *Rudolf von* (Fuchs Geb. Jgg. II; ThB XXXVI) → **Zeileissen,** *Rudolf*

Zeileissen, *Rudolf* (Zeileissen, Rudolf von), portrait painter, landscape painter, * 10.11.1895 or 10.11.1897 Wien, † 29.6.1970 Wien – A ▭ Fuchs Geb. Jgg. II; ThB XXXVI; Vollmer V.

Zeiler, *Candidus von,* architect, f. 1731 – A, I ▭ ThB XXXVI.

Zeiler, *Franz,* master draughtsman, enchaser, maker of silverwork, * 1790 München – D ▭ ThB XXXVI.

Zeiler, *Georg,* goldsmith, enchaser, * 1780, l. 1803 – D ▭ ThB XXXVI.

Zeiler, *Peter,* painter, master draughtsman, sculptor, * 1930 Heiligkreuz (Kempten) – D ▭ Vollmer V.

Zeiler, *Sebastian* → **Zeiller,** *Sebastian*

Zeiler, *Tobias,* goldsmith, f. 1625, † 1666 – D ▭ Seling III.

Zeilinger → **Zeillinger**

Zeilinger, *Johann,* architect, * 24.6.1873 St. Pölten, † 22.4.1914 St. Pölten – A ▭ ThB XXXVI.

Zeilinger, *Leopold,* sculptor, * 1760, † 11.5.1826 Graz – A, SK ▭ List; ThB XXXVI.

Zeiller (Maler-Familie) (ThB XXXVI) → **Zeiller,** *Franz Anton*

Zeiller (Maler-Familie) (ThB XXXVI) → **Zeiller,** *Johann Jakob*

Zeiller (Maler-Familie) (ThB XXXVI) → **Zeiller,** *Paul* (1658)

Zeiller, *Franz Anton* (ELU IV) → **Zeiller,** *Johann Jakob*

Zeiller, *Franz Anton,* painter, * 3.5.1716 Reutte, † 4.3.1793 or 1794 Reutte – A, D, I ⌧ ELU IV; PittItalSettec; ThB XXXVI.

Zeiller, *Jan (1877),* painter, * 22.4.1877 Prostějov, l. 1901 – CZ ⌧ Toman II.

Zeiller, *Johann Jakob* (Zeiller, Franz Anton), painter, * 8.7.1708 Reutte, † 8.7.1783 Reutte – A ⌧ ELU IV; ThB XXXVI.

Zeiller, *Maria* (Uchatius, Marie von), woodcutter, wood sculptor, artisan, painter, * 1882 Wien, † 8.9.1958 Hall (Tirol) – A ⌧ Fuchs Geb. Jgg. II; Ries; ThB XXXIII; Vollmer V.

Zeiller, *Marie* → **Zeiller,** *Maria*

Zeiller, *Martin,* artist, * 1589, † 1661 – D ⌧ Feddersen.

Zeiller, *Otto,* painter, master draughtsman, * 19.4.1913 Wien – A ⌧ Davidson II.2; Fuchs Maler 20.Jh. IV; Vollmer V.

Zeiller, *Ottomar,* miniature sculptor, * 21.11.1868 St. Vigil (Enneberg), † 9.6.1921 Innsbruck – A ⌧ ThB XXXVI.

Zeiller, *Paul (1658),* panel painter, * 21.8.1658 Reutte, † 18.9.1738 Reutte – A ⌧ ThB XXXVI.

Zeiller, *Paul (1880),* animal sculptor, * 22.10.1880 München, † 25.6.1915 Bad Ems – D ⌧ ThB XXXVI.

Zeiller, *Sebastian* (Zeiller, Šebestián), painter, * 1683, † 1712 or 1713 Prag – CZ, D ⌧ ThB XXXVI; Toman II.

Zeiller, *Šebestián* (Toman II) → **Zeiller,** *Sebastian*

Zeillinger, sculptor, f. 1701 – A ⌧ ThB XXXVI.

Zeillinger, *Leopold* → **Zeilinger,** *Leopold*

Zeillner (Goldschmiede-Familie) (ThB XXXVI) → **Zeillner,** *Joh. Christoph*

Zeillner (Goldschmiede-Familie) (ThB XXXVI) → **Zeillner,** *Joh. Erhard Georg*

Zeillner (Goldschmiede-Familie) (ThB XXXVI) → **Zeillner,** *Joh. Simon*

Zeillner (Goldschmiede-Familie) (ThB XXXVI) → **Zeillner,** *Michael*

Zeillner (Goldschmiede-Familie) (ThB XXXVI) → **Zeillner,** *Simon*

Zeillner (Goldschmiede-Familie) (ThB XXXVI) → **Zeillner,** *Thomas*

Zeillner, *Joh. Christoph,* goldsmith, * 1677, † 17.1.1742 – D ⌧ Sitzmann; ThB XXXVI.

Zeillner, *Joh. Erhard Georg,* goldsmith, * 1734, † 1760 – D ⌧ Sitzmann; ThB XXXVI.

Zeillner, *Joh. Simon,* goldsmith, * 1706 – D ⌧ Sitzmann; ThB XXXVI.

Zeillner, *Michael,* goldsmith, * 1606, † before 1677 – D ⌧ Sitzmann; ThB XXXVI.

Zeillner, *Simon,* goldsmith, f. 1600, l. 1617 – D ⌧ Sitzmann; ThB XXXVI.

Zeillner, *Thomas,* goldsmith, * 1645, † 3.2.1698 – D ⌧ Sitzmann; ThB XXXVI.

Zeilmaker, *Aleida Paulina Johanna,* watercolourist, master draughtsman, * about 14.8.1878 Vledder (Drenthe), † 10.2.1968 Laren (Noord-Holland) – NL, RI ⌧ Scheen II.

Zeilman, *Vojtěch,* sculptor, * 1.5.1896 Mnichovo Hradiště – CZ ⌧ Toman II.

Zeilner, *Franz,* genre painter, landscape painter, * 31.8.1820 Wien, † 5.10.1875 Wien – A ⌧ Fuchs Maler 19.Jh. IV; ThB XXXVI.

Zeilner, *Tobias* → **Zeiler,** *Tobias*

Zeilon, *Nils* → **Zeilon,** *Nils Olof*

Zeilon, *Nils Olof,* painter, * 13.6.1886 Arboga, † 12.4.1958 Lund – S ⌧ SvK; SvKL V.

Zeime, *Allan* → **Zeime,** *Allan Robert*

Zeime, *Allan Robert,* painter, master draughtsman, * 28.4.1922 Lyby – S ⌧ SvKL V.

Zeimert, *Christian,* painter, * 17.10.1934 Paris – F ⌧ Bénézit.

Zein, *Peter* → **Zehin,** *Peter*

Zeiner (Maler-Familie) (ThB XXXVI) → **Zeiner,** *Hans*

Zeiner (Maler-Familie) (ThB XXXVI) → **Zeiner,** *Heinrich*

Zeiner (Maler-Familie) (ThB XXXVI) → **Zeiner,** *Lienhard*

Zeiner (Maler-Familie) (ThB XXXVI) → **Zeiner,** *Ludwig*

Zeiner (Maler-Familie) (ThB XXXVI) → **Zeiner,** *Lux*

Zeiner (Maler-Familie) (ThB XXXVI) → **Zeiner,** *Peter*

Zeiner (Maler-Familie) (ThB XXXVI) → **Zeiner,** *Ruland*

Zeiner, *Hans,* glass painter, f. 1455, l. 1497 – CH ⌧ ThB XXXVI.

Zeiner, *Heinrich,* painter, f. 1500, † 1538 or 1539 – CH ⌧ ThB XXXVI.

Zeiner, *Leonhard,* painter, f. about 1506 – CH ⌧ Brun III.

Zeiner, *Lienhard,* painter, f. 1496, l. 1514 – CH ⌧ ThB XXXVI.

Zeiner, *Ludwig,* painter, f. 1496, l. about 1515 – CH ⌧ Brun IV; ThB XXXVI.

Zeiner, *Lukas* (Brun IV) → **Zeiner,** *Lux*

Zeiner, *Lux* (Zeiner, Lukas), painter(?), glass painter, glazier, * about 1450, † before 1519 – CH ⌧ Brun IV; ThB XXXVI.

Zeiner, *Peter,* painter, f. 1464, † 1510 – CH ⌧ Brun III; ThB XXXVI.

Zeiner, *Ruland,* painter, f. 1504 – CH ⌧ ThB XXXVI.

Zeiner, *Tobias,* goldsmith, * about 1550, † 1613 – D ⌧ Seling III.

Zeiner, *Valentin,* goldsmith, * Ulm, f. 1541, † 1576 – D ⌧ Seling III.

Zeininger-Schenk, *Gisela,* painter, sculptor, f. 1901 – D ⌧ Nagel.

Zeintl, *Max,* sculptor, kinetic artist, * 4.4.1961 Wil – CH ⌧ KVS.

Zeinwel, *Engelbert,* goldsmith, f. 1.1909 – A ⌧ Neuwirth Lex. II.

Zeipelt, *Josef,* sculptor, f. 1866 – CZ ⌧ Toman II.

Zeippen, *Arthur,* landscape painter, * 1885 Lüttich – B ⌧ DPB II.

Zeipper, *Tobias Martin,* painter, gilder, f. 1791, l. 1792 – A ⌧ ThB XXXVI.

Zeis, *Adolfine Valerie* → **Petter-Zeis,** *Adolfine Valerie*

Zeis, *Josef,* painter, master draughtsman, * 3.7.1850 Náchod, † 16.9.1932 Kutná Hora – CZ ⌧ Toman II.

Zeisberg, *Christian Ernst,* silhouette cutter, * 1760, † 12.10.1830 Wernigerode (Harz) – D ⌧ ThB XXXVI.

Zeisberger, *Hugo,* painter, graphic artist, * 27.12.1911 Teschen (Schlesien) – A, PL ⌧ Fuchs Maler 20.Jh. IV; List.

Zeischegg, *Francis,* sculptor, installation artist, graphic artist, * 6.3.1956 Hamburg – D ⌧ ArchAKL.

Zeischegg, *Francis Alexa* → **Zeischegg,** *Francis*

Zeisel, *Eva S.,* designer, * 13.11.1906 Budapest – USA, H ⌧ Falk.

Zeisel, *Nikolaus Johann,* goldsmith, * Venedig, f. 1699, † 1731 – D ⌧ Seling III.

Zeiser, *Hans Jörg,* painter, * Wartenberg (Böhmen)(?), f. 1653 – CZ ⌧ ThB XXXVI.

Zeiser, *Lorenz,* porcelain painter, history painter, f. 1844, l. 1864 – A ⌧ Fuchs Maler 19.Jh. Erg.-Bd IV; Neuwirth II; ThB XXXVI.

Zeisig, *F. A.,* porcelain painter, f. about 1910 – D ⌧ Neuwirth II.

Zeisig, *J. E.* → **Heimlich,** *Johann Daniel*

Zeisig, *Joh. Eleazar* (Flemig) → **Zeisig,** *Johann Eleazar*

Zeisig, *Johann Eleazar* (Zeisig, Joh. Eleazar; Zeissig, Johann Eleazar; Schenau, Johann Eleazar), master draughtsman, painter, etcher, * 7.11.1737 or 7.11.1740 Groß-Schönau (Dresden) or Großschönau (Lausitz), † 23.8.1806 Dresden – D ⌧ Flemig; Rückert; ThB XXX.

Zeisig, *Johann Elias* → **Zeisig,** *Johann Eleazar*

Zeisig, *Nikodem* → **Čížek,** *Nikodém*

Zeising, *Edeltraut* → **Billand,** *Edeltraut*

Zeising, *Ernst Walter* → **Zeising,** *Walter*

Zeising, *Gert,* collagist, silhouette cutter, * 1936 Leipzig – D ⌧ BildKueFfm.

Zeising, *Heinrich,* master draughtsman, f. 1607 – D ⌧ ThB XXXVI.

Zeising, *Walter,* graphic artist, painter, * 11.10.1876 Leipzig, † 25.1.1933 Dresden – D ⌧ Ries; ThB XXXVI.

Zeisingk, *Paul* → **Sesing,** *Paul*

Zeisingk, *Pawell* → **Sesing,** *Paul*

Zeisingk, *Povel* → **Sesing,** *Paul*

Zeisl, *Georg,* goldsmith, † 1575 Innsbruck – A ⌧ ThB XXXVI.

Zeisl, *Michael,* goldsmith, f. 1517, l. 1543 – A ⌧ ThB XXXVI.

Zeisl, *Rudolf,* painter, * 5.4.1880 Kladno – CZ ⌧ Toman II.

Zeisler, *Michael* → **Zeisl,** *Michael*

Zeisner, *Joh. Heinrich,* gem cutter, f. 1763 – D ⌧ ThB XXXVI.

Zeiß, *Beate,* ceramist, * 25.8.1937 Halle – D ⌧ WWCCA.

Zeiß, *Christian* → **Zeiß,** *Christof (1651)*

Zeiß, *Christof (1651),* illuminator, f. 1651, † 23.9.1678 – A ⌧ ThB XXXVI.

Zeiß, *Florian,* master draughtsman, wax sculptor, * 1712 Lischau (Böhmen), † about 1780 Wien – A ⌧ ThB XXXVI.

Zeiss, *Franz,* goldsmith, silversmith, f. 1886, l. 1910 – A ⌧ Neuwirth Lex. II.

Zeiss, *Franz Xaver* → **Zeiss,** *Franz*

Zeiß, *Friedrich,* landscape painter, * München(?), f. 1856 – D ⌧ ThB XXXVI.

Zeiß, *Joh. Baptist Florian* → **Zeiß,** *Florian*

Zeiß, *Joseph,* landscape painter, lithographer, * 1795 Bamberg, † about 1836 München – D ⌧ ThB XXXVI.

Zeissel, *Nikodemus* → **Čížek,** *Nikodém*

Zeissig, *Ernst,* architect, * 3.2.1828 Altenburg (Sachsen), † 15.3.1895 Leipzig – D ⌧ ThB XXXVI.

Zeißig, *Ernst Julius* → **Zeißig,** *Julius*

Zeissig, *Hans,* sculptor, medalist, artisan, * 24.8.1863 Leipzig, † 24.5.1944 Leipzig – D ⌧ ThB XXXVI.

Zeissig, *Johann Eleazar* (Rückert) → **Zeisig,** *Johann Eleazar*

Zeißig, *Julius,* architect, * 29.4.1855 Oberolbersdorf (Zittau), † 18.3.1930 Leipzig – D ⌧ ThB XXXVI.

Zeissinger, *Mathes* → **Zasinger,** *Matthäus*

Zeissinger, *Matthäus* → Zasinger,
Matthäus

Zeissner, *Joh. Heinrich* → Zeisner, *Joh.*
Heinrich

Zeit, *Friederike*, ceramist, * 1963
Mannheim – D □ WWCCA.

Zeitblom, *Barthlome* → Zeitblom,
Bartholome

Zeitblom, *Bartholomäus* (DA XXXIII;
ELU IV) → Zeitblom, *Bartholome*

Zeitblom, *Bartholome* (Zeitblom,
Bartholomäus), painter, * 1455 or 1460
Nördlingen, † 1518 or 1522 Ulm – D
□ DA XXXIII; ELU IV; ThB XXXVI.

Zeitblom, *Hanns* → Zeitblom, *Hans*

Zeitblom, *Hans*, painter, f. 1541, l. 1575
– D □ ThB XXXVI.

Zeitbluem, *Hanns* → Zeitblom, *Hans*

Zeitbluem, *Hans* → Zeitblom, *Hans*

Zeitelberger, *Georg*, master draughtsman,
f. before 1913 – D □ Ries.

Zeithammel, *Josef*, painter, * 13.3.1891
Roudnice, l. 1927 – CZ □ Toman II.

Zeithammelová, *Blažena*, sculptor,
* 17.11.1914 Prag – CZ □ Toman II.

Zeithammer, *Antonín*, stucco worker,
sculptor, f. 1939 – CZ □ Toman II.

Zeithammer, *Gottlieb*, goldsmith (?),
f. 1867 – A □ Neuwirth Lex. II.

Zeitheim, *Joh. Christoph*, founder, f. 1766,
l. 1786 – D □ ThB XXXVI.

Zeitler, *Friedrich*, goldsmith,
f. 1609, † 1623 Nürnberg (?) – D
□ Kat. Nürnberg.

Zeitler, *Georg*, mason, stonemason,
f. 1665, l. 1685 – CZ □ ThB XXXVI.

Zeitler, *Hans* (1557), goldsmith, f. 1557,
† 1600 (?) – D □ Kat. Nürnberg;
ThB XXXVI.

Zeitler, *Hans* (1894), painter,
* 1894 Obersteinach (Aibling) – D
□ ThB XXXVI.

Zeitler, *Joh. Simon*, cabinetmaker, * Grün
(Zwickau) (?), f. 1737, l. 1763 – D
□ Sitzmann; ThB XXXVI.

Zeitler, *Josef*, sculptor, * 24.9.1871
Fürth, † 24.3.1958 Stuttgart – D
□ ThB XXXVI; Vollmer V.

Zeitler, *Paulus*, stonemason, f. 1771 – CZ
□ ThB XXXVI.

Zeitler, *Rudolf* → Csaba, *Rezső*

Zeitlin, *Alexander*, sculptor, medalist,
* 15.7.1872 Tiflis, l. 1933 – RUS, F,
USA □ EAAm III; Falk; ThB XXXVI.

Zeitlin, *Naum* → Cejtlin, *Naum Iosifovič*

Zeitlitzer, *Hermann* (Davidson I) →
Zettlitzer, *Hermann*

Zeitlos, *Hans*, bell founder, f. 1515,
l. 1553 – D □ Sitzmann.

Zeitlos, *Niklas*, bell founder, † 29.7.1492
Schweinfurt – D □ Sitzmann.

Zeitner, *Herbert*, goldsmith, * 12.6.1900
Coburg – D □ ThB XXXVI;
Vollmer VI.

Zeitoun, *Jacques*, painter, * 16.2.1916 – F
□ Bénézit.

Zeiträg, *B.*, illustrator, f. before 1872 – D
□ Ries.

Zeiträg, *Ludwig*, painter, master
draughtsman, * 27.6.1889 Nürnberg,
l. before 1961 – D □ Ries; Vollmer V.

Zeitrath, painter, f. 1782 – D
□ ThB XXXVI.

Zeitreg, *Adam Kaspar*, wood carver,
f. about 1790 – D □ ThB XXXVI.

Zeitter, *J.* (Bradshaw 1824/1892) →
Zeitter, *John Christian*

Zeitter, *John Christian* (Zeitter, J.),
painter, copper engraver, etcher,
mezzotinter, f. before 1824, † 6.1862
London – GB □ Bradshaw 1824/1892;
Grant; Johnson II; Lister; ThB XXXVI;
Wood.

Zeittinger, *Hieronymus*, reproduction
engraver, f. about 1750, l. 1766 – A
□ ThB XXXVI.

Zeitz (Glasschneider-Familie) (ThB
XXXVI) → Zeitz, *Joh.*

Zeitz (Glasschneider-Familie) (ThB
XXXVI) → Zeitz, *Joh. Andreas*

Zeitz (Glasschneider-Familie) (ThB
XXXVI) → Zeitz, *Joh. Friedr.*

Zeitz (Glasschneider-Familie) (ThB
XXXVI) → Zeitz, *Michael*

Zeitz, *Dietrich von*, painter, * Hamburg (?),
f. 1663, † about 1714 Bauske – D, LV
□ ThB XXXVI.

Zeitz, *Joh.*, glazier, f. 1674 – D
□ ThB XXXVI.

Zeitz, *Joh. Andreas*, crystal artist, † 1715
– D □ ThB XXXVI.

Zeitz, *Joh. Friedr.*, glass cutter, f. 1730,
† 23.1.1743 – D □ ThB XXXVI.

Zeitz, *Johann Christian Gustav*, genre
painter, * 17.10.1827 Amsterdam (Noord-
Holland), † 10.5.1914 Zaltbommel
(Gelderland) – NL □ Scheen II;
Vollmer VI.

Zeitz, *Michael*, glassmaker, f. 1727,
l. 1740 – D □ ThB XXXVI.

Zejbrlík, *Otakar*, painter, illustrator,
* 18.1.1890 Prag-Smíchov – CZ
□ Toman II.

Zejde, *Jakov Moiseevič*, stage set
designer, * 27.2.1926 Kiev – UA, RUS
□ ChudSSSR IV.1.

Zejdel', *G.* (ChudSSSR IV.1) → Seidel,
H. de

Zejdel', *Karl*, master draughtsman, copyist,
engraver, f. 1800, l. 1816 – RUS
□ ChudSSSR IV.1.

Zejdel'man, *Jakov* (ChudSSSR IV.1)
→ Seydelmann, *Crescentius Josephus*
Johannes

Zejdenberg, *Savelij Moiseevič*
(Zeidenberg, Saveliy Moiseevich),
painter, graphic artist, * 28.4.1862
Berdičev, † 1942 Jaroslavl' – RUS,
UA □ ChudSSSR IV.1; Milner.

Zejdener-Sadd, *Evgenija Isaakovna*,
painter, woodcutter, bookplate artist,
f. 1913 – RUS, D □ ChudSSSR IV.1.

Zejfert, *Johann Carl* → Seiffert, *Johann*
Carl

Zejgman, *Isaak Šlemovič*, graphic artist,
decorator, * 29.12.1913 Ekaterinoslav
– UA, TJ □ ChudSSSR IV.1.

Zejle, *Gertruda Antonovna* (ChudSSSR
IV.1) → Zeile, *Gertruda*

Zejle, *Valentina Antonovna* (ChudSSSR
IV.1) → Zeile, *Valentina*

Zejnalov, *Afis Ali Abbas ogly*,
painter, * 23.7.1927 Baku – AZE
□ ChudSSSR IV.1.

Zejnalov, *Alekper Džavad ogly*, graphic
artist, * 2.7.1921 Baku – AZE
□ ChudSSSR IV.1.

Zejnalov, *Chafiz Ali Abbas ogly* →
Zejnalov, *Afis Ali Abbas ogly*

Zejnalov, *Ėl'dar Gejdar ogly*,
sculptor, * 22.8.1937 Baku – AZE
□ ChudSSSR IV.1.

Zejnalov, *Gusejn Ėjnalovič* (Zajnalov,
Gusejn Ėjnalovič), graphic artist,
* 31.12.1912 Sal'jany, † 20.8.1969
Baku – AZE □ ChudSSSR IV.1.

Zejnalov, *Ibragim Ismail ogly*, sculptor,
* 27.12.1934 Baku – AZE, UA
□ ChudSSSR IV.1.

Zejnalov, *Mir Nadir Ali ogly*,
painter, * 12.11.1942 Baku – AZE
□ ChudSSSR IV.1.

Zejnalov, *Nadir Ali Muchtar ogly*,
filmmaker, * 27.8.1928 Baku – AZE
□ ChudSSSR IV.1.

Zejnalov, *Ormuzda Lel' Farruchovič* →
Iranpur, *Ormuzda Farruchovič*

Zejnalov, *Tel'man Gejdar ogly*,
sculptor, * 20.10.1931 Baku – AZE
□ ChudSSSR IV.1.

Zejnalova, *Ol'ga Vasil'evna* → Iranpur-
Berg, *Ol'ga Vasil'evna*

Zejnol', *Iogann-Fridrich*, bird painter,
f. 1785 – RUS □ ChudSSSR IV.1.

Zejtlin, *Alexander* → Cejtlin, *Aleksandr*
(1919)

Zekan Josimitsu, mask carver, * 1527,
† 1616 – J □ ThB IX.

Zekan Josimitsu Tenkaichi → Zekan
Josimitsu

Zekin → Tōho (1788)

Žekonis, *Bronislav Fabiono* (ChudSSSR
IV.1) → Žėkonis, *Bronius*

Žėkonis, *Bronius* (Žekonis, Bronislav
Fabiono), graphic artist, * 17.2.1911
Liodžjunaj (Litauen), † 7.7.1944 Kaunas
– LT □ ChudSSSR IV.1.

Žekov, *Atanas Todorov*, painter,
* 24.8.1926 Karnobat – BG □ EIIB;
Marinski Živopis.

Žekov, *Marin Todorov* (Marinski Živopis)
→ Žekov, *Mario*

Žekov, *Mario* (Žekov, Marin Todorov),
painter, * 16.10.1898 Stara Zagora,
† 3.8.1955 Sofia – BG □ EIIB;
Marinski Živopis.

Žekov, *Mario Todorov* → Žekov, *Mario*

Žekov, *Žeko Dimitrov*, painter, * 7.11.1922
Krasen dol (Šumen) – BG □ EIIB.

Žekova-Stojčeva, *Radka Georgieva*, textile
artist, * 2.10.1941 Chaskovo – BG
□ EIIB.

Žekulina, *Galina Vasil'evna*, filmmaker,
* 6.10.1932 Moskau – RUS
□ ChudSSSR IV.1.

Žekulina, *Ol'ga Anatol'evna*, stage
set designer, painter, * 4.10.1900
Cherson, † 5.8.1973 Moskau – RUS
□ ChudSSSR IV.1.

Zekveld, *Jacob*, painter, master
draughtsman, lithographer, * 22.3.1945
Rotterdam (Zuid-Holland) – NL
□ Scheen II.

Zelada, *Carlos*, engraver, f. 1759, l. 1763
– PE □ EAAm III; Páez Rios III;
Vargas Ugarte.

Zelander, *Johan*, decorative painter,
* 1753, † 18.2.1814 Stockholm – S
□ SvKL V.

Zelander, *Maria Catharina* (Boas-Zélander,
Maria Catharina), flower painter, still-life
painter, master draughtsman, * 5.9.1889
Amsterdam (Noord-Holland), † about
27.8.1943 near (Konzentrationslager)
Auschwitz – NL □ Scheen II.

Zelander, *Pehr Gustaf* (Zelander, Per
Gustaf), architectural draughtsman, stage
set designer, * 25.1.1791, † 22.3.1834
– S □ SvKL V; ThB XXXVI.

Zelander, *Per Gustaf* (SvKL V) →
Zelander, *Pehr Gustaf*

Zelander, *Petter Gustaf* → Zelander,
Pehr Gustaf

Zelandia, *Petrus de* → Pieter van
Middelburg

Zelas, stonemason, f. or 330 – GR
□ ThB XXXVI.

Zelati, *Bartolomeo,* painter, f. 1509 – I
□ DEB XI; ThB XXXVI.

Zelati, *Gennesio,* painter, f. 1493 – I
□ DEB XI.

Zelaya, *Joaquín* → **Celaya,** *Joaquín*

Zelaya, *Juan de* → **Celaya,** *Juan de*

Zelaya, *Pablo* (Zelaya Sierra, Pablo),
painter, * 1896 Tegucigalpa, † 20.3.1933
Tegucigalpa – HN □ EAAm III;
ThB XXXVI.

Zelaya Sierra, *Pablo* (EAAm III) →
Zelaya, *Pablo*

Zelayeta, *Miguel Angel,* painter,
* 26.5.1929 Castillos (Rocha) – ROU
□ PlástUrug II.

Zelbi, *Carlo,* fruit painter, flower painter,
* 1800 Como – I □ Comanducci V;
ThB XXXVI.

Želdakov, *Anatolij Vladimirovič,* architect,
graphic artist, * 18.5.1929 Vladikavkaz
– RUS □ ChudSSSR IV.1.

Zeldenrust, *Leo* (Vollmer V) →
Zeldenrust, *Leonardus Coenraad*

Zeldenrust, *Leo K.* → **Zeldenrust,**
Leonardus Coenraad

Zeldenrust, *Leon,* watercolourist, master
draughtsman, woodcutter, linocut
artist, decorative artist, fresco painter,
* 27.10.1921 Den Haag (Zuid-Holland)
– NL, F □ Scheen II.

Zeldenrust, *Leonardus Coenraad*
(Zeldenrust, Leo), architectural
draughtsman, watercolourist, illustrator,
* 14.1.1905 Den Haag (Zuid-Holland)
– NL, F, B □ Scheen II; Vollmer V.

Zel'dič, *Asja Davydovna* (ChudSSSR IV.1)
→ **Zel'dyč,** *Asja Davydivna*

Zeldin, *Annette Francoise,* embroiderer,
f. 1970 – CDN, USA □ Ontario artists.

Zeldis, *Malcah,* painter, * 22.9.1931 New
York – USA □ Jakovsky.

Zel'dyč, *Asja Davydivna* (Zel'dič, Asja
Davydovna), glass artist, sculptor,
* 30.7.1928 Bojarka (Kiew) – UA
□ ChudSSSR IV.1; SchU.

Želechovský, *Pavel,* performance artist,
installation artist, assemblage artist,
master draughtsman, photographer,
* 28.7.1947 Karlovy Vary – CZ, D
□ ArchAKL.

Želechowski, *Kasper,* portrait painter,
genre painter, * 1863, l. before 1947
– PL □ ThB XXXVI.

Zelega, *Antonio* → **Celega,** *Antonio di
Oderico*

Zelega, *Giacomo* → **Celega,** *Jacopo*
(1425)

Zelega, *Iacopo* → **Celega,** *Jacopo* (1425)

Zelega, *Jacopo* → **Celega,** *Jacopo* (1425)

Zelegin, *Franz* → **Zelezny,** *Franz*

Zelenák, *Crescencia,* painter, graphic artist,
poster artist, * 1922 Dunaharaszti – H
□ MagyFestAdat; Vollmer VI.

Zelenak, *Edward* → **Zelenak,** *Edward
John*

Zelenak, *Edward John,* sculptor,
* 9.11.1940 St. Thomas (Ontario) –
CDN □ Ontario artists.

Zelencov, *Kapiton Alekseevič* (Zelentsov,
Kapiton Alekseevich; Selenzoff, Kapiton
Alexejewitsch), master draughtsman,
painter, lithographer, * 3.1790,
† 15.5.1845 St. Petersburg – RUS
□ ChudSSSR IV.1; Kat. Moskau I;
Milner; ThB XXX.

Zeleneckij, *Igor' L'vovič,* monumental
artist, painter, * 29.5.1930 Kaluga –
RUS □ ChudSSSR IV.1.

Zelenin, *Aleksej Nestorovič,* painter,
* 12.6.1870 Ochansk (Perm'),
† 24.3.1944 Perm' – RUS
□ ChudSSSR IV.1.

Zelenka, *Ant.,* porcelain painter (?), f. 1908
– CZ □ Neuwirth II.

Zelenka, *Ferdinand,* wood carver,
* Dnespek (Beneschau), f. 1701 – CZ
□ ThB XXXVI; Toman II.

Zelenka, *František,* architect, * 1739 (?)
Chrudim, † 15.10.1809 Chrudim – CZ
□ Toman II.

Zelenka, *František (1896),* architect,
* 24.7.1896 Královské Vinohrady,
l. 1946 – CZ □ Toman II.

Zelenka, *Jan* (Toman II) → **Zelenka,**
Johann

Zelenka, *Jan (1825),* painter, * 1825,
† 3.4.1851 Prag – CZ □ Toman II.

Zelenka, *Jaroslav,* painter, * 10.8.1921
Vejvanov – CZ □ Toman II.

Zelenka, *Jaroslav (1900),* painter,
graphic artist, * 21.7.1900 Prag – CZ
□ Toman II.

Zelenka, *Johann* (Zelenka, Jan), wood
carver, * Dnespek (Beneschau),
f. 1724, l. 1737 – CZ □ ThB XXXVI;
Toman II.

Zelenka, *Max,* goldsmith, jeweller, f. 1899,
l. 1922 – A □ Neuwirth Lex. II.

Zelenka, *Maxine,* painter, * 21.8.1915
Chicago (Illinois) – USA □ Falk.

Zelenka, *Rudolf,* painter of interiors,
landscape painter, genre painter,
flower painter, * 4.12.1875 Jablonitz
(Slowakei), † 14.3.1938 Graz – A,
SK □ Fuchs Maler 19.Jh. Erg.-Bd II;
Fuchs Maler 19.Jh. IV; List;
ThB XXXVI; Vollmer V.

Zelenko, woodcutter, carver, f. 1801 –
BiH □ Mazalić.

Zelenko, *Karel,* graphic artist, * 15.9.1925
Celje – SLO □ ELU IV; List;
Vollmer V.

Zelenkov, *Dmitrij Vladimirovič,*
stage set designer, * 2.1909 St.
Petersburg, † 1952 Leningrad – RUS
□ ChudSSSR IV.1.

Zelenková, *Karla,* master draughtsman,
* 1877 Dolní Kralovice, l. 1904 – CZ
□ Toman II.

Zelenkovskij, *Petr Iosifovič,* landscape
painter, decorator, * 16.8.1907 Rostov-
na-Donu – RUS □ ChudSSSR IV.1.

Zelenov, *Vladimir Alekseevič,* sculptor,
* 24.4.1932 Kel'bes (West-Sibirien)
– RUS □ ChudSSSR IV.1.

Zelenskaja, *Nina Germanovna* (Zelenskaya,
Nina Germanovna), sculptor, * 3.3.1898
Kiev, † 1986 Moskau – RUS, UA
□ ChudSSSR IV.1; Milner.

Zelenskaja, *Sof'ja Alekseevna,* graphic
artist, illustrator, * 30.5.1936 Moskau
– RUS □ ChudSSSR IV.1.

Zelenskaya, *Nina Germanovna* (Milner) →
Zelenskaja, *Nina Germanovna*

Zelenski, *A.,* painter, f. 1852 – GB
□ Wood.

Zelenskij, *Aleksandr Nikolaevič,* graphic
artist, * 7.10.1882 Astrachan, † 1942
Joškar-Ola – RUS □ ChudSSSR IV.1.

Zelenskij, *Aleksej Evgen'evič* (Zelensky,
Aleksei Evgenevich), sculptor,
* 17.2.1903 Tver', † 19.3.1974 Moskau
– RUS □ ChudSSSR IV.1; Milner.

Zelenskij, *Andrej Abramovič* → **Zelenskij,**
Arnol'd Abramovič

Zelenskij, *Arnol'd Abramovič* (Zelensky,
Arnol'd Abramovich), portrait
painter, * 1812, l. 1868 – RUS
□ ChudSSSR IV.1; Milner.

Zelenskij, *Boris Aleksandrovič,* graphic
artist, painter, * 6.9.1914 Petrograd
– RUS □ ChudSSSR IV.1.

Zelenskij, *Igor' Vasil'evič,* stage set
designer, * 9.5.1917 Krasnodar – RUS
□ ChudSSSR IV.1.

Zelenskij, *Ivan Ivanovič,* fruit painter,
flower painter, * 12.9.1758, l. 1789
– RUS □ ChudSSSR IV.1.

Zelenskij, *Michail Michajlovič* (Zelensky,
Mikhail Mikhailovich; Selenskij,
Michaïl Michailowitsch), painter,
* 1843 St. Petersburg, l. 1875 – RUS
□ ChudSSSR IV.1; Milner; ThB XXX.

Zelenskoj, *Ivan Ivanovič* → **Zelenskij,**
Ivan Ivanovič

Zelensky, *Aleksei Evgenevich* (Milner) →
Zelenskij, *Aleksej Evgen'evič*

Zelensky, *Andrei Abramovich* →
Zelenskij, *Arnol'd Abramovič*

Zelensky, *Arnol'd Abramovich* (Milner) →
Zelenskij, *Arnol'd Abramovič*

Zelensky, *D.,* stonemason, f. 1655, l. 1660
– SK □ ArchAKL.

Zelensky, *Mikhail Mikhailovich* (Milner)
→ **Zelenskij,** *Michail Michajlovič*

Zelentsov, *Kapiton Alekseevich* (Milner) →
Zelencov, *Kapiton Alekseevič*

Zelený, *Josef* → **Selleny,** *Joseph*

Zelený, *Josef,* miniature painter,
* 24.3.1824 Raigern, † 3.5.1886
Brünn – CZ, A □ Schidlof Frankreich;
ThB XXXVI.

Želev, *Zachari Mitev,* painter, * 19.2.1868
Kazanläk, † 16.3.1942 Kazanläk – BG
□ EIIB.

Železarov, *Georgi Angelov* (Shelesarov,
Georgi), caricaturist, poster artist,
illustrator, woodcutter, painter,
* 25.1.1897 Marčevo (Blagoevgrad),
l. 1958 – BG □ EIIB; Vollmer IV;
Vollmer VI.

Železin, *Matjuša,* icon painter, f. 1603
– RUS □ ChudSSSR IV.1.

Železkov, *Gospodin* (ThB XXXVI) →
Željazkov, *Gospodin*

Železná-Scholzová, *Helena,* sculptor,
* 16.8.1882 Chropyn, l. 1934 – CZ, I
□ Toman II.

Železná-Šťastná, *Terezie,* painter,
* 10.10.1830 Süd-Mähren, † 1932 Prag
– CZ □ Toman II.

Železnjak, *Emel'jan Savel'evič* (ChudSSSR
IV.1) → **Železnjak,** *Omeljan Savelijovyč*

Železnjak, *Nina Vital'evna,* book
illustrator, graphic artist, painter, book
art designer, * 18.3.1915 Moskau – RUS
□ ChudSSSR IV.1.

Železnjak, *Omeljan Savelijovyč* (Železnjak,
Emel'jan Savel'evič), ceramist,
sculptor (?), * 22.8.1909 Gribova Rudnja
(Černigov), † 21.6.1963 Kiev – UA
□ ChudSSSR IV.1; SchU.

Železnjak-Beleckaja, *Nina Vital'evna* →
Železnjak, *Nina Vital'evna*

Železnjakova, *Galina Leonidovna,* sculptor,
* 29.12.1932 Rostov-na-Donu – RUS
□ ChudSSSR IV.1.

Železnov, *Fedor Petrovič,* painter, f. 1837,
l. 1845 – RUS □ ChudSSSR IV.1.

Železnov, *Michail Ivanovič* (Sheljesnoff,
Michail Iwanowitsch), watercolourist,
master draughtsman, * 1.3.1821, † after
1880 – RUS □ ChudSSSR IV.1;
ThB XXX.

Železnov, *Michail Petrovič,* painter,
* 28.9.1912 Pan'ža (Penza), † 13.8.1978
Leningrad – RUS □ ChudSSSR IV.1.

Železnov, *Rafail Fedorovič,*
painter, f. 1837, l. 1845 – RUS
□ ChudSSSR IV.1.

Železný, *Emerich*, carver, * 16.10.1898 Grünbergerhof (Böhmerwald), l. 1932 – CZ ⌑ Toman II.

Zelezny, *Franz*, sculptor, * 6.8.1866 Wien, † 8.11.1932 Wien – A ⌑ ELU IV; ThB XXXVI.

Zel'gejm, *Vil'gel'm Fedorovič* → Zel'gejm, *Vladimir Fedorovič*

Zel'gejm, *Vladimir Fedorovič*, battle painter, * 1819, † 29.5.1850 – RUS ⌑ ChudSSSR IV.1.

Zelger, *Arthur*, graphic artist, painter, * 31.3.1914 Innsbruck – A ⌑ Fuchs Maler 20.Jh. IV; Vollmer V.

Zelger, *Gaston*, wood sculptor, landscape painter, carver, watercolourist, * Cognac (Charente), f. before 1920, † 6.1931 Paris – F ⌑ Bénézit; Edouard-Joseph III; ThB XXXVI.

Zelger, *Jakob Joseph* (Brun III) → Zelger, *Joseph*

Zelger, *Joseph* (Zelger, Jakob Joseph), landscape painter, etcher, lithographer, * 12.2.1812 Stans, † 25.6.1885 Luzern – CH ⌑ Brun III; ThB XXXVI.

Zelger, *Josephine* → Bühler-Zelger, *Josephine*

Zelger, *Juilette* → Troller, *Juliette*

Zelger-Troller, *Juilette* → Troller, *Juliette*

Zelhorst, painter, f. about 1761 – B, NL ⌑ ThB XXXVI.

Zeli, *Domenico*, painter, * Bardolino(?), † 2.1819 Brescia – I ⌑ ThB XXXVI.

Želibská, *Mária*, graphic artist, illustrator, * 1913 – SK ⌑ ArchAKL.

Želibská-Vančíková, *Marie*, painter, * 11.10.1913 Bystřice pod Hostýnem – CZ ⌑ Toman II.

Želibský, *Ján*, painter, * 24.11.1907 Jabloňovo – SK ⌑ ELU IV (Nachtr.); Toman II; Vollmer V.

Zelić, *Gerasim* (ELU IV) → Zelich, *Gerasimus*

Zelich, *Gerasimus* (Zelić, Gerasim), painter, * 11.6.1752 Žegar, † 25.3.1828 or 26.3.1828 Ofen – H ⌑ ELU IV; ThB XXXVI.

Zelichman, *Solomon Markovič*, painter, graphic artist, * 15.3.1900 Krivoj Rog, † 24.7.1967 Moskau – RUS ⌑ ChudSSSR IV.1.

Zélie → Bidauld, *Rosalie*

Zeliff, *A. E.*, genre painter, still-life painter, f. about 1850 – USA ⌑ Groce/Wallace.

Zelig, *Louis* (Konstlex.) → Zelig, *Vasile*

Zelig, *Louis Vasile* (SvK) → Zelig, *Vasile*

Zelig, *Vasile* (Zelig, Louis Vasile; Zelig, Louis), painter, woodcutter, * 18.9.1922 Satu Mare – S, RO ⌑ Konstlex.; SvK; SvKL V.

Zelig, *Vasile Louis* → Zelig, *Vasile*

Zeliger, *Karl Vil'gel'm* → Seeliger, *Karl Wilhelm*

Zelija, stonemason, f. 1486, l. 1515 – BiH ⌑ Mazalić.

Zelikov, *Viktor Petrovič*, painter, * 26.4.1922 Kzyl-Tep, † 10.10.1979 Taškent – UZB ⌑ ChudSSSR IV.1.

Zelikson, *Serge* (Zelikson, Sergej; Zelikson, Ssergej), sculptor, medalist, * about 1890 Polock, l. before 1961 – RUS, F ⌑ Edouard-Joseph III; Edouard-Joseph Suppl.; Severjuchin/Lejkind; ThB XXXVI; Vollmer V.

Zelikson, *Sergej* (Severjuchin/Lejkind) → Zelikson, *Serge*

Zelikson, *Ssergej* (Vollmer V) → Zelikson, *Serge*

Zelin, *C.*, portrait painter, f. 1783 – D, NL ⌑ ThB XXXVI.

Zelingher, *Tommaso*, brass founder, f. about 1723 – I ⌑ ThB XXXVI.

Zelinghiero, *Tommaso*, goldsmith, silversmith, f. 1749, l. 15.12.1763 – I ⌑ Bulgari III.

Zelinka, *Ferdinand*, master draughtsman, lithographer, * 1828, † 28.6.1873 Prag – CZ ⌑ ThB XXXVI.

Zelinka, *František* → Zelenka, *František*

Zelinskaja, *Raisa Nikolaevna*, painter, graphic artist, * 25.10.1910 Moskau – RUS ⌑ ChudSSSR IV.1.

Zelinskaja-Platè, *Raisa Nikolaevna* → Zelinskaja, *Raisa Nikolaevna*

Zelinskij, *Dmitrij Pavlovič* (ChudSSSR IV.1) → Zelins'kyj, *Dmytro Pavlovyč*

Zelinskij, *Fedor Ivanovič* (ChudSSSR IV.1) → Zelins'kyj, *Fedir Ivanovyč*

Zelinskij, *Feliks* (ChudSSSR IV.1) → Zieliński, *Feliks*

Zelinskij, *Georgij*, stonemason, carver, f. 1757 – PL, UA ⌑ ChudSSSR IV.1.

Zelinskij, *Nikolaj Ksenofontovič*, stage set designer, graphic artist, * 15.8.1918 Gorno-Altajsk – RUS, LT ⌑ ChudSSSR IV.1.

Zelinskij, *Vaclav Boleslavovič*, graphic artist, * 1.4.1935 Balakiry (Chmel'nicki) – RUS ⌑ ChudSSSR IV.1.

Zelinskij, *Valerij Fedorovič* (ChudSSSR IV.1) → Zelyns'kyj, *Valerij Fedorovyč*

Zelinskis, *Nikolaj Ksenofontovič* → Zelinskij, *Nikolaj Ksenofontovič*

Zelins'kyj, *Dmytro Pavlovyč* (Zelinskij, Dmitrij Pavlovič), graphic artist, * 14.6.1902 Zen'kov – UA ⌑ ChudSSSR IV.1.

Zelins'kyj, *Fedir Ivanovyč* (Zelinskij, Fedor Ivanovič), silversmith, f. about 1796, † 1797 Kiev – UA, RUS ⌑ ChudSSSR IV.1.

Zelins'kyj, *Feliks* → Zieliński, *Feliks*

Zelins'kyj, *Georgij* → Zelinskij, *Georgij*

Zelins'kyj, *Valerij Fedorovyč* → Zelyns'kyj, *Valerij Fedorovyč*

Želiostov, *Ivan Ivanovič*, graphic artist, * 12.4.1936 Kazanskaja (Krasnodar) – RUS ⌑ ChudSSSR IV.1.

Zelis, *Auguste*, portrait painter, genre painter, * 18.6.1839 Eisden (Belgien), l. 1863 – NL, B ⌑ Scheen II.

Zeliško, *Vendelin* → Želisko, *Vendelin*

Želisko, *Vendelin* (Toman II) → Želisko, *Vendelin*

Želisko, *Vendelin*, copper engraver, * 1802 Gradlitz, † 20.1.1868 Prag – CZ ⌑ ThB XXXVI; Toman II.

Želisko, *Wenzel* → Želisko, *Vendelin*

Željazkov, *Gospodin* (Železkov, Gospodin), painter, * 1.8.1873 Demirča, † 27.7.1937 (Kloster) Klissura – BG ⌑ EIIB; ThB XXXVI.

Zell, *Beatrice*, fruit painter, f. 1880 – GB ⌑ Johnson II; Pavière III.2; Wood.

Zell, *Christian*, lithographer, f. 1859 – USA ⌑ Groce/Wallace.

Zell, *Eberhard*, glass artist, * 1946 Ravolzhausen – D ⌑ WWCGA.

Zell, *Ernest Negley*, painter, * 16.10.1874 Dayton (Ohio), l. 1933 – USA ⌑ Falk; ThB XXXVI.

Zell, *Franz*, architect, * 28.2.1866 München, l. before 1947 – D ⌑ ThB XXXVI.

Zell, *Georg*, sculptor, * 22.4.1811 Stuttgart, † 14.7.1878 München – D ⌑ ThB XXXVI.

Zell, *Gottfried*, miniature painter, f. about 1788, † 1790 Hamburg – D ⌑ Rump; ThB XXXVI.

Zell, *Joh. Georg* (Zell, Johann Georg), history painter, portrait painter, * 1740 Stuttgart, † 1808 – D ⌑ Brun III; ThB XXXVI.

Zell, *Johann Baptist*, sculptor, * 1708 Hallgarten (Rhein-Gau), † 1787 – D, A ⌑ ThB XXXVI.

Zell, *Johann Georg* (Brun III) → Zell, *Joh. Georg*

Zell, *Johann Martin*, sculptor, f. 1701 – D ⌑ Rump.

Zell, *Johann Michael*, reproduction engraver, master draughtsman, * 1740 Nürnberg, † 21.1.1815 Frankfurt (Main) – D ⌑ ThB XXXVI.

Zell, *Urban*, illuminator, † 1540 – D ⌑ Zülch.

Zellaer, *Vincent* → Sellaer, *Vincent*

Zellega, *Pier Paolo* → Celega, *Pier Paolo*

Zellenberg, *Carl Simon Georg von (Edler)*, landscape painter, veduta painter, * 20.9.1840 Wien-Wieden, † 10.12.1903 Wien – A ⌑ Fuchs Maler 19.Jh. Erg.-Bd IV.

Zellenberg, *Franz Zeller von (Edler)*, horse painter, lithographer, * 22.6.1805 Wien, † 13.8.1876 Wien – A ⌑ Fuchs Maler 19.Jh. IV; ThB XXXVI.

Zeller, *A.*, painter, f. 1796 – D ⌑ Sitzmann.

Zeller, *A. C. M.*, goldsmith, f. 1701 – D ⌑ ThB XXXVI.

Zeller, *Adolf*, architect, * 2.2.1871 Darmstadt, l. before 1947 – D ⌑ ThB XXXVI.

Zeller, *André-Paul*, painter, sculptor, stage set designer, collagist, * 25.3.1918 Neuchâtel – CH ⌑ KVS; LZSK; Plüss/Tavel II.

Zeller, *Andreas* → Zellner, *Andreas*

Zeller, *Andreas* (1622), painter, f. 1622, † 5.2.1649 Innsbruck – A ⌑ ThB XXXVI.

Zeller, *Andreas* (1753), architect, mason, f. about 1753, l. about 1775 – PL ⌑ ThB XXXVI.

Zeller, *Anton* (1760) (Zeller, Franz Anton), painter, * 23.2.1760 Scherzingen (Baden), † about 1837 – D ⌑ Sitzmann; ThB XXXVI.

Zeller, *Anton* (1785), painter, f. 1785, l. 1786 – A ⌑ ThB XXXVI.

Zeller, *Antonio*, goldsmith, * 1701 Wien(?), † before 12.12.1768 – A, I ⌑ Bulgari I.2.

Zeller, *Arthur*, painter, f. 1927 – USA ⌑ Falk.

Zeller, *August*, sculptor, * 7.3.1863 Bordentown (New Jersey) † 11.1.1918 – USA ⌑ Falk.

Zeller, *Bernadette*, watercolourist, * 10.12.1930 Mulhouse (Elsaß) – F ⌑ Bauer/Carpentier VI.

Zeller, *Christa*, ceramist, * 1938 München – D ⌑ WWCCA.

Zeller, *Conrad* (1414), goldsmith, * Basel(?), f. 1414, † 1464 Basel – CH ⌑ Brun III; ThB XXXVI.

Zeller, *Conrad* (1807) (Zeller, Johann Conrad), painter, * 2.5.1807 Hirslanden (Zürich) or Balgrist, † 1.3.1856 Zürich – CH ⌑ Brun III; ThB XXXVI.

Zeller, *Conzman* → Zeller, *Conrad* (1414)

Zeller, *Diebolt*, sculptor, cabinetmaker, f. 1487 – D ⌑ ThB XXXVI.

Zeller, *Eugen* (Zeller, Georg Eugen;
Zeller, Eugen Georg), painter,
etcher, lithographer, * 3.11.1889
Zürich, † 7.6.1974 Feldmeilen – CH
□ Brun IV; LZSK; Plüss/Tavel II;
Plüss/Tavel Nachtr.; ThB XXXVI;
Vollmer V.

Zeller, *Eugen Georg* (LZSK) → **Zeller,**
Eugen

Zeller, *F. J.*, painter, f. about 1850 – D
□ ThB XXXVI.

Zeller, *Ferdinand Franz*, cabinetmaker,
* 1736 Mannheim, † after 1809 – D
□ ThB XXXVI.

Zeller, *Florent*, ceramist, * 26.6.1945
Lausanne – CH □ WWCCA.

Zeller, *Franz (1697)*, cabinetmaker,
* 6.10.1697 Altomünster, † 1780 – D
□ ThB XXXVI.

Zeller, *Franz (1867)* (Zeller,
Franz), goldsmith(?), f. 1867 – A
□ Neuwirth Lex. II.

Zeller, *Franz Anton* (Sitzmann) → **Zeller,**
Anton (1760)

Zeller, *Franz Georg*, sculptor, * Ansbach,
f. 1662, l. 1678 – PL □ ThB XXXVI.

Zeller, *Franz Joseph* → **Zeller,** *F. J.*

Zeller, *Franziskus*, painter, f. 1646,
l. 1656 – A □ ThB XXXVI.

Zeller, *Fred* → **Zeller,** *Frédéric*

Zeller, *Frédéric*, painter, * 26.3.1912
Giromagny – F □ Bauer/Carpentier VI;
Bénézit.

Zeller, *Friedrich (1816)*, landscape
painter, * 16.2.1816 München – D
□ ThB XXXVI.

Zeller, *Friedrich (1817)*, architectural
painter, portrait painter,
landscape painter, * 1817 Steyr,
† 29.12.1896 Salzburg – A
□ Fuchs Maler 19.Jh. Erg.-Bd II;
Fuchs Maler 19.Jh. IV; ThB XXXVI.

Zeller, *Fritz* → **Zeller,** *Friedrich (1817)*

Zeller, *Georg*, master draughtsman, maker
of silverwork, * 1738 Innsbruck, † 1811
Dresden – A □ ThB XXXVI.

Zeller, *Georg Andreas* → **Zellner,** *Andreas*

Zeller, *Georg Eugen* (Brun IV) → **Zeller,**
Eugen

Zeller, *Giuseppe*, goldsmith, * 1738 Rom,
l. 1783 – I □ Bulgari I.2.

Zeller, *Hans Arnold*, painter,
* 29.10.1897 Waldstatt, l. 1951 – CH
□ Plüss/Tavel II.

Zeller, *Hans David*, painter, * about
1690 Ulm, † 1.2.1729 Ulm – D
□ ThB XXXVI.

Zeller, *Heinrich* (Zeller-Horner, Heinrich),
panorama drawer, * 15.10.1810 Zürich,
† 2.12.1897 Zürich – CH □ Brun III;
ThB XXXVI.

Zeller, *J. E.*, architect, f. 1842, l. 1855
– D □ ThB XXXVI.

Zeller, *Jakob*, turner, * about 12.1581
Regensburg (?), † 28.12.1620 Dresden
– D □ ThB XXXVI.

Zeller, *Joh. Conrad* → **Zeller,** *Conrad*
(1807)

Zeller, *Joh. Georg* → **Zeller,** *Georg*

Zeller, *Johann*, architect, f. 1692, † 1696
Troppau – PL □ ThB XXXVI.

Zeller, *Johann Baptist*, painter,
* 20.7.1877 Eggerstanden, † 5.10.1959
Appenzell – CH □ Plüss/Tavel II.

Zeller, *Johann Conrad* (Brun III) →
Zeller, *Conrad (1807)*

Zeller, *Johannes (1546)* (Zeller, Johannes),
architect, * Martinszell (?), f. 1546 – D
□ ThB XXXVI.

Zeller, *Johannes (1704)*, maker of
silverwork, brazier / brass-beater,
* about 1704 Augsburg, † 1752 – D
□ Seling III; Seling III Suppl..

Zeller, *Josef (1760)*, sculptor, f. about
1760 – D □ ThB XXXVI.

Zeller, *Josef Claudius*, sculptor,
* Augsburg (?), f. 2.10.1696, l. 1727
– D, A □ ThB XXXVI.

Zeller, *Jürgen*, graphic artist, painter,
* 1939 Freiburg – D □ Nagel.

Zeller, *Justine* → **Seitz-Zeller,** *Justine*

Zeller, *Ludwig*, painter, * 1927 Chile
– CDN, RCH □ Ontario artists.

Zeller, *Magnus*, painter, graphic artist,
* 9.8.1888 Biesenrode, † 25.2.1972
Caputh (Potsdam) – D, EW □ Flemig;
ThB XXXVI; Vollmer V; Vollmer VI.

Zeller, *Manuel Ernst Albert* (Plüss/Tavel
II) → **Zeller-Pierani,** *Manuel Ernst
Albert*

Zeller, *Matthias*, mason, stonemason,
f. 1746 – D □ ThB XXXVI.

Zeller, *Maximilian*, painter, * 6.10.1631,
† before 1675 – A □ ThB XXXVI.

Zeller, *Michael (1514)*, architect, f. 1514,
† before 1539 – A, I □ ThB XXXVI.

Zeller, *Michael (1789)*, smith, f. 1789
– D □ ThB XXXVI.

Zeller, *Mihály*, painter, * 1859
Nagypeleske, l. before 1908 – H
□ MagyFestAdat.

Zeller, *Pankraz*, turner, * Regensburg (?),
f. 1583, l. 1593 – D □ ThB XXXVI.

Zeller, *Peter*, painter, graphic artist,
* Kempten (Allgäu), f. before 1961
– D □ Vollmer VI.

Zeller, *Peter Gottfried Nikolaus*, goldsmith,
f. 11.2.1790, † 11.9.1826 Lübeck – D
□ ThB XXXVI.

Zeller, *Philipp Jakob* → **Zeller,** *Jakob*

Zeller, *Rudolf*, figure painter, portrait
painter, * 17.10.1880 Hamburg, † 1948
Heerlen (Limburg) – D □ Mülfarth;
Rump; ThB XXXVI.

Zeller, *Sebastian* → **Zeiller,** *Sebastian*

Zeller, *Šebastián* (ArchAKL) → **Zeller,**
Sebastianus

Zeller, *Sebastianus* (Zeller, Šebastián),
copper engraver, painter, f. 1735, l. 1777
– SK □ ThB XXXVI.

Zeller, *Sigismund*, cabinetmaker, architect,
* 28.4.1680 Altomünster, † 16.3.1764
Mannheim – D □ ThB XXXVI.

Zeller, *Sigmund* → **Zeller,** *Sigismund*

Zeller, *Stephan (1524)* (Zeller, Stephan),
armourer, f. 1524, l. 1535 – A
□ ThB XXXVI.

Zeller, *Stephan (1569)* (Zeller, Stephan
(1)), goldsmith, f. 1569, † 16.10.1606
– CH □ Brun III.

Zeller, *Stephan (1601)* (Zeller, Stephan
(2)), goldsmith, f. 1601, † 1622 – CH
□ Brun III.

Zeller, *Thea*, watercolourist, * 1842,
l. 1879 – CH □ Brun III.

Zeller, *Theodor*, painter, graphic artist,
* 9.5.1900 – D □ Mülfarth.

Zeller, *Thomas*, cabinetmaker, f. 1672 – D
□ Schnell/Schedler.

Zeller, *Walter*, glazier, f. 1513, l. 1518
– CH □ Brun III.

Zeller, *Wolfgang (1879)*, painter, etcher,
* 28.6.1879 Wurzen (Sachsen), l. before
1947 – D □ Jansa; ThB XXXVI.

Zeller, *Wolfgang (1900)*, landscape painter,
graphic artist, * 16.11.1900 Ulm – D
□ ThB XXXVI; Vollmer V.

Zeller, *Wolfgang (1925)*, painter, * 1925
– D □ Nagel.

Zeller-Horner, *Heinrich* (Brun III) →
Zeller, *Heinrich*

Zeller-Kramer, *Gabriele*, painter, * 1941
– D □ Nagel.

Zeller-Pierani, *Manuel Ernst Albert*
(Zeller, Manuel Ernst Albert),
painter, * 7.3.1911 Lausanne,
† 22.5.1971 Delemont – CH □ LZSK;
Plüss/Tavel II.

Zeller-Zellenberg, *Wilfried*, book
illustrator, graphic artist, caricaturist,
* 28.1.1910 Wien – A □ Flemig;
Fuchs Maler 20.Jh. IV; List.

Zellermann, *Julius Karl* (Zellmann, Julius
Karl), landscape painter, graphic artist,
* 26.9.1899 Danzig, l. before 1961
– PL, D □ ThB XXXVI; Vollmer V.

Zellermayer, *Ruben*, sculptor, * 25.2.1949
Israel – CDN □ Ontario artists.

Zellern, *Caspar*, goldsmith, * 1575 Zürich,
† 1618 – CH □ Brun III.

Zelli, *Antonio*, still-life painter,
* Cortona (?), f. 1633 – I
□ ThB XXXVI.

Zelli, *Costantino* (Zelli, Costantino di
Jacopo), painter, f. 1509, l. 1517 – I
□ DEB XI; ThB XXXVI.

Zelli, *Costantino di Jacopo* (DEB XI) →
Zelli, *Costantino*

Zelli Pazzaglia, *Giuseppe*, engraver,
minter, f. 25.1.1796, l. 1797 – I
□ Bulgari I.3/II.

Zellmann, *Julius Karl* (ThB XXXVI) →
Zellermann, *Julius Karl*

Zellner (Büchsenmacher-Familie) (ThB
XXXVI) → **Zellner,** *Balthasar*

Zellner (Büchsenmacher-Familie) (ThB
XXXVI) → **Zellner,** *Cajetan*

Zellner (Büchsenmacher-Familie) (ThB
XXXVI) → **Zellner,** *Caspar (1670)*

Zellner (Büchsenmacher-Familie) (ThB
XXXVI) → **Zellner,** *Franz Xaver*

Zellner (Büchsenmacher-Familie) (ThB
XXXVI) → **Zellner,** *Joh. Georg*

Zellner (Büchsenmacher-Familie) (ThB
XXXVI) → **Zellner,** *Kilian*

Zellner (Büchsenmacher-Familie) (ThB
XXXVI) → **Zellner,** *Markus*

Zellner, *Andreas* → **Zeller,** *Andreas*
(1753)

Zellner, *Andreas* (Zellner, Johann Georg
Andreas), woodcarving painter or
gilder, * about 1700 Furth im Wald,
† before 29.5.1766 – D □ Markmiller;
ThB XXXVI.

Zellner, *August*, master draughtsman,
f. before 1907 – D □ Ries.

Zellner, *Balthasar*, gunmaker, f. 1686 – A
□ ThB XXXVI.

Zellner, *Cajetan*, gunmaker, f. 1651 – A
□ ThB XXXVI.

Zellner, *Carl*, painter of oriental scenes,
landscape painter, genre painter, portrait
painter, f. before 1900, l. 1918 – A
□ Fuchs Maler 19.Jh. IV.

Zellner, *Carl Sina* (Mistress) → **Zellner,**
Minna

Zellner, *Caspar (1623)* (Zellner,
Caspar), wood sculptor, cabinetmaker,
carver, * 20.1.1623, † 11.6.1719 – D
□ Sitzmann; ThB XXXVI.

Zellner, *Caspar (1670)*, gunmaker,
f. 1670, l. 1730 – A □ ThB XXXVI.

Zellner, *Franz Xaver*, gunmaker, f. 1801
– A □ ThB XXXVI.

Zellner, *Franz Xaver Andreas*, painter,
* 21.2.1738, † 29.12.1788 – D
□ Markmiller.

Zellner, *Georg*, painter, f. 1725 – A
□ ThB XXXVI.

Zellner, *Georg Andreas* → **Zellner**, *Andreas*

Zellner, *Georg Kaspar*, painter, * 23.11.1745, l. 1768 – D ⊡ Markmiller.

Zellner, *Joh. Georg*, gunmaker, f. 1730, l. 1760 – A ⊡ ThB XXXVI.

Zellner, *Joh. Ignaz*, engraver, f. 1727, l. 1744 – A ⊡ ThB XXXVI.

Zellner, *Johann Georg Andreas* (Markmiller) → **Zellner**, *Andreas*

Zellner, *Karl*, painter, * 27.3.1856 Wien, † 2.1.1902 or 2.1.1920 Wien – A ⊡ Fuchs Maler 19.Jh. Erg.-Bd II; Fuchs Maler 19.Jh. IV; ThB XXXVI.

Zellner, *Kilian*, gunmaker, f. 1650, l. 1680 – A ⊡ ThB XXXVI.

Zellner, *Lorenz*, painter, * Furth im Wald, f. 1744 – D ⊡ Markmiller.

Zellner, *Markus*, gunmaker, f. 1701 – A ⊡ ThB XXXVI.

Zellner, *Mathias*, painter, f. 1845 – A, SLO ⊡ Fuchs Maler 19.Jh. IV; ThB XXXVI.

Zellner, *Minna* (Zellner, Minna Weiss), etcher, * 17.9.1889 New Haven (Connecticut), l. before 1961 – USA ⊡ Falk; Vollmer V.

Zellner, *Minna Weiss* (Falk) → **Zellner**, *Minna*

Zellon, *Nils*, figure painter, * 1886 Arboga, l. before 1961 – S ⊡ Vollmer V.

Zellpolz, *Paul* → **Zilpolz**, *Paul*

Zellweger, *Konrad*, glass painter, glazier, f. 1599, † 1648 – CH ⊡ Brun III.

Zelma, *Georgi Anatoljewitsch* → **Zel'ma**, *Georgij Anatol'evič*

Zelma, *Georgij* (Naylor) → **Zel'ma**, *Georgij Anatol'evič*

Zel'ma, *Georgij Anatol'evič* (Zelma, Georgij; Zel'ma, Georgy), photographer, * 6.1906 Taškent, † 1984 Moskau (?) – RUS, UZB ⊡ DA XXXIII; Naylor.

Zelma, *Georgij Anatolyevich* → **Zel'ma**, *Georgij Anatol'evič*

Zel'ma, *Georgy* (DA XXXIII) → **Zel'ma**, *Georgij Anatol'evič*

Zel'ma, *Rozalija Borisovna*, filmmaker, * 26.7.1938 Kiev – UA, RUS ⊡ ChudSSSR IV.1.

Zel'man, *Aleksandr-Vil'gel'm Karlovič* → **Zeel'man**, *Aleksandr-Vil'gel'm Karlovič*

Zel'man, *Iogan Èrik*, goldsmith, * 1816 Finnland, † 1891 – SF, RUS ⊡ ChudSSSR IV.1.

Zel'manova, *Anna Michajlovna* (Zel'manova, Anna Mikhailovna), painter, * about 1890 Moskau, † 1948 – RUS, USA ⊡ ChudSSSR IV.1; Milner; Severjuchin/Lejkind.

Zel'manova, *Anna Mikhailovna* (Milner) → **Zel'manova**, *Anna Michajlovna*

Zel'manova-Chudovskaya, *Anna Mikhailovna* → **Zel'manova**, *Anna Michajlovna*

Zelmin, *Arnold* → **Zelmin**, *Arnold Edouard*

Zelmin, *Arnold Edouard*, marquetry inlayer, * 28.8.1924 Tallinn – EW, S ⊡ SvKL V.

Zelner, *Michael*, sculptor, stonemason, f. 23.9.1628 – D ⊡ Sitzmann.

Želobinskij, *Viktor Valer'evič*, graphic artist, * 6.4.1936 Leningrad – RUS ⊡ ChudSSSR IV.1.

Želochovcev, *Valentin Nikolaevič* (Zhelokhovtsev, Valentin Nikolaevich), painter, graphic artist, * 28.1.1905 Moskau – RUS ⊡ ChudSSSR IV.1; Milner.

Zeloff, trellis forger, * Frauenburg (Ost-Preußen) (?), f. 1744 – PL, D ⊡ ThB XXXVI.

Zelon → **Ezelon**

Zeloni, *Girolamo*, calligrapher, miniature painter, † 8.5.1501 Pistoia – I ⊡ ThB XXXVI.

Zelos, *Franz*, decorative painter, landscape painter, * 27.12.1873 Zirl, † 3.7.1941 Zirl – A ⊡ Fuchs Maler 19.Jh. IV.

Zelotti, *Battista* (DA XXXIII) → **Zelotti**, *Giovanni Battista*

Zelotti, *Giambattista* (ELU IV; ThB XXXVI) → **Zelotti**, *Giovanni Battista*

Zelotti, *Giovanni Battista* (Zelotti, Battista; Zelotti, Giambattista), fresco painter, * about 1526 or 1526 Verona or Venedig, † 28.8.1578 Mantua – I ⊡ DA XXXIII; DEB XI; ELU IV; PittItalCinqec; ThB XXXVI.

Zelpi, *Joh.*, sculptor, f. 1609 – A ⊡ ThB XXXVI.

Zelter, goldsmith, f. 1601 – D ⊡ ThB XXXVI.

Zelter, *George Joseph*, painter, * 1938 – F ⊡ Bénézit.

Želtikov, *Viktor Ivanovic*, graphic artist, * 14.7.1933 Panskoe (Tambov) – RUS ⊡ ChudSSSR IV.1.

Zeltinš, *Valdemars* (Zeltyn', Vol'demar Janovič), painter, master draughtsman, * 25.1.1879 Riga, † 13.9.1909 Riga – LV ⊡ ChudSSSR IV.1; ThB XXXVI.

Zeltinš, *Voldemar* → **Zeltinš**, *Valdemars*

Zeltner, *Elisabeth*, genre painter, * 12.12.1924 Wien – A ⊡ Fuchs Maler 20.Jh. IV.

Zeltner, *Hans Christian*, architect, * 1826 Kopenhagen, † 8.12.1889 Silkeborg – DK ⊡ ThB XXXVI.

Zeltner, *Joh. Theodor* → **Zeltner**, *Theodor*

Zeltner, *Mathias* → **Zellner**, *Mathias*

Zeltner, *Philipp*, genre painter, restorer, * 5.2.1865 Mainz, † 20.6.1946 Mainz – D ⊡ Brauksiepe; ThB XXXVI.

Zeltner, *Theodor*, architect, * 8.8.1822 Kopenhagen, † 9.2.1904 Kopenhagen – DK ⊡ ThB XXXVI.

Zeltyn', *Vol'demar Janovič* (ChudSSSR IV.1) → **Zeltinš**, *Valdemars*

Želudev, *Anatolij Nikolaevič*, stage set designer, * 20.3.1933 Jarcevo (Smolensk) – RUS ⊡ ChudSSSR IV.1.

Zelven, *van*, painter, f. 1605 – NL ⊡ ThB XXXVI.

Zelyns'kyj, *Valerij Fedorovyč* (Zelinskij, Valerij Fedorovič), graphic artist, caricaturist, * 5.10.1930 Vapnjarka – UA ⊡ ChudSSSR IV.1; SchU.

Zelzer, *Moriz*, maker of silverwork, jeweller, f. 1865, l. 1871 – A ⊡ Neuwirth Lex. II.

Žemaitė-Barauskenė, *Irena* → **Žemajtite-Barauskene**, *Irena Vlado*

Žemaitė-Genušenė, *Irena* (Žemajtite-Genjušene, Irena Zigmo), graphic artist, * 9.6.1932 Kaunas – LT ⊡ ChudSSSR IV.1.

Žemajtis, *Al'bert Danilovič* → **Žametas**, *Albertas*

Žemajtis, *Al'bert Vojcech* → **Žametas**, *Albertas*

Žemajtite-Barauskene, *Irena Vlado*, master draughtsman, * 14.11.1928 Kaunas – LT ⊡ ChudSSSR IV.1.

Žemajtite-Genjušene, *Irena Zigmo* (ChudSSSR IV.1) → **Žemaitė-Genušenė**, *Irena*

Zeman, *Gernot*, painter, graphic artist, * 14.11.1953 Wien – A ⊡ Fuchs Maler 20.Jh. IV.

Zeman, *John* → **Yeman**, *John*

Zeman, *Josef*, goldsmith, f. 1917 – A ⊡ Neuwirth Lex. II.

Zeman, *Samuil*, portrait painter, f. 1858 – RUS ⊡ ChudSSSR IV.1.

Zemánek, *Ladislav*, sculptor, * 10.2.1931 Doudleby nad Orlicí – CZ ⊡ ArchAKL.

Zemanová, *Zuzana*, ceramist, * 1910 – SK ⊡ ArchAKL.

Zemanová-Procházková, *Julie*, painter, * 28.3.1909 Hronov – CZ ⊡ ArchAKL.

Zembaczyński, *Antoni*, history painter, portrait painter, landscape painter, * 1858 Krakau, l. before 1947 – PL ⊡ ThB XXXVI.

Zemblinov, *Sergej Vladimirovič*, painter, * 20.5.1893 Kaluga, † 10.5.1976 Moskau – RUS ⊡ ChudSSSR IV.1.

Zemblinova, *Natalija Sergeevna*, painter, graphic artist, * 27.3.1927 Moskau – RUS ⊡ ChudSSSR IV.1.

Zemborain, *Beba*, painter, * 1922 Buenos Aires – RA ⊡ EAAm III.

Zemborain, *Carlos Alfredo*, painter, * 1.3.1919 Buenos Aires – RA ⊡ EAAm III; Merlino.

Zemborain, *María de las Nieves*, painter, f. before 1968 – RA ⊡ EAAm III.

Zembrofsky, *Joh.*, cabinetmaker, * Danzig (?), f. about 1730 – PL, F, D ⊡ ThB XXXVI.

Zembsch, *Johannes Simon*, landscape painter, still-life painter, * 1809 Loosdrecht (Utrecht), † 12.12.1836 Hilversum (Noord-Holland) – NL ⊡ Scheen II.

Zembuku → **Yūchiku**

Zemcov, *Aleksandr Efimovič*, painter, master draughtsman, * 1856, † 15.7.1896 St. Petersburg – RUS ⊡ ChudSSSR IV.1.

Žemčužnikov, *Lev Michajlovič* (Žemčužnikov, Lev Mychajlovyč; Žemčužnikov, Lev Mihajlovič; Shemtschushnikoff, Lew Michailowitsch), painter, etcher, engraver, master draughtsman, * 14.11.1828 or 24.11.1828 Pavlovka, † 6.8.1912 Carskoe Selo – RUS, UA ⊡ ChudSSSR IV.1; ELU IV (Nachtr.); SchU; ThB XXX.

Žemčužnikov, *Lev Mihajlovič* (ELU IV (Nachtr.)) → **Žemčužnikov**, *Lev Michajlovič*

Žemčužnykov, *Lev Mychajlovyč* (SchU) → **Žemčužnikov**, *Lev Michajlovič*

Zemdega, *Karl Janovič* (ChudSSSR IV.1) → **Zemdega**, *Kārlis*

Zemdega, *Karl Yanis* (Milner) → **Zemdega**, *Kārlis*

Zemdega, *Kārlis* (Zemdega, Karl Yanis; Zemdega, Karlis Janovič; Zemdega, Karl Janovič), sculptor, * 7.4.1894 (Gut) Gajli (Cirava), † 9.11.1963 Riga – LV ⊡ ChudSSSR IV.1; KChE II; Milner; ThB XXXVI.

Zemdega, *Karlis Janovič* (KChE II) → **Zemdega**, *Kārlis*

Zeme, *Elio*, figure painter, landscape painter, * Livorno, f. before 1930, l. before 1961 – I ⊡ Vollmer V.

Zemel'gak, *Jakov Ivanovič* (Semelhak, Jakof Iwanowitsch), sculptor, * 1751, † 1812 – RUS ⊡ ChudSSSR IV.1; ThB XXX.

Zemenkov, *Boris Sergeevič* (Zemenkov, Boris Sergeevich), graphic artist, * 1902 Moskau, † 12.10.1963 Moskau – RUS ☐ ChudSSSR IV.1; Milner.

Zemenkov, *Boris Sergeevich* (Milner) → **Zemenkov,** *Boris Sergeevič*

Zemgal, *Gunar Karlovič* (ChudSSSR IV.1) → **Zemgals,** *Gunars*

Zemgals, *Gunars* (Zemgal, Gunar Karlovič), stage set designer, graphic artist, * 12.9.1934 Riga – LV ☐ ChudSSSR IV.1.

Zemión, *Zésar* → **Cemión,** *César*

Zemite, *Gunta* (Zemite, Gunta Éduardovna), sculptor, * 5.12.1940 Riga – LV ☐ ChudSSSR IV.1.

Zemite, *Gunta Éduardovna* (ChudSSSR IV.1) → **Zemite,** *Gunta*

Zemitis, *Jan Karlovič* (ChudSSSR IV.1) → **Zemitis,** *Jānis*

Zemitis, *Jānis* (Zemitis, Jan Karlovič), painter, * 3.3.1940 Riga – LV ☐ ChudSSSR IV.1.

Zemitzsch, *Siglinde*, sculptor, * 1915 Berlin – D ☐ BildKueFfm.

Zemka, *Leontij monach* → **Zemka,** *Tarasij Levkovyč*

Zemka, *Taras Levkovič* (ChudSSSR IV.1) → **Zemka,** *Tarasij Levkovyč*

Zemka, *Tarasij Levkovič* → **Zemka,** *Tarasij Levkovyč*

Zemka, *Tarasij Levkovyč* (Zemka, Taras Levkovič), woodcutter (?), * Strjatina, f. 1624, † 13.9.1632 Kiev – UA, RUS ☐ ChudSSSR IV.1.

Žemkalnis-Landsbergis, *Vitautas Gabrièlė* → **Žjamkal'nis-Landsbergis,** *Vitautas Gabrièlė*

Zemła, *Gustav* (DA XXXIII) → **Zemła,** *Gustaw*

Zemła, *Gustaw* (Zemła, Gustav), sculptor, * 1.11.1931 Jasienica – PL ☐ DA XXXIII.

Žemlička, *František*, sculptor, * 24.2.1892 Benátky (Iser), l. 1939 – CZ ☐ Toman II.

Žemlička, *Josef*, architect, * 26.11.1907 Šibřina – CZ ☐ Toman II.

Žemlička, *Josef (1923)*, painter, graphic artist, illustrator, caricaturist, poster artist, * 16.9.1923 Honbice, † 3.8.1980 Prag – CZ ☐ ArchAKL.

Zemlicka, *Victor*, painter, graphic artist, * 6.10.1925 Buzău – RO ☐ Barbosa.

Žemličková, *P.*, painter, f. 1874 – CZ ☐ Toman II.

Zemlin, *Adol'f Aleksandrovič* → **Zemlin,** *Anatolij Aleksandrovič*

Zemlin, *Aleksandr Vasil'evič*, painter, * 7.12.1920 Tašlijar (Tatariscke ASSR) – RUS, UA ☐ ChudSSSR IV.1.

Zemlin, *Anatolij Aleksandrovič*, sculptor, * 5.6.1934 Stalingrad, † 25.9.1968 Moskau – RUS ☐ ChudSSSR IV.1.

Zemljak, *Ivan*, architect, * 15.3.1893 Split, † 1.1.1963 – HR ☐ ELU IV.

Zemljaničenko, *Vladislav Nikolaevič*, graphic artist, decorator, * 25.12.1929 Leningrad – RUS ☐ ChudSSSR IV.1.

Zemljanicyna, *Elena Zacharovna*, master draughtsman, f. 1911 – RUS ☐ ChudSSSR IV.1.

Zemmel'gak, *Jakov Ivanovič* → **Zemel'gak,** *Jakov Ivanovič*

Zemp, *Adolf*, portrait painter, lithographer, * 20.11.1838, † 29.3.1913 Luzern – CH ☐ Brun III.

Zemp, *Elisabeth*, painter, * 13.7.1903 Zürich – CH ☐ Plüss/Tavel II.

Zemp, *Johann Jakob*, glass painter, mosaicist, * 11.10.1909 Rapperswil, † 28.9.1996 Küsnacht – CH ☐ KVS; LZSK; Plüss/Tavel II.

Zemp, *Joseph*, master draughtsman, * 17.6.1869 Wolhusen, † 4.7.1942 Zürich – CH ☐ Brun IV.

Zemp, *Leodegar*, portrait painter, lithographer, * about 1805 Flühli, † 28.8.1878 Einsiedeln – CH ☐ Brun III; ThB XXXVI.

Zemp-Tobler, *Elisabeth* → **Zemp,** *Elisabeth*

Zempléni, *M. Viktor*, portrait painter, landscape painter, * 1894 Sátoraljauhjely – H ☐ ThB XXXVI.

Zemplényi, *M. Viktor*, landscape painter, portrait painter, * 1894 Sátoraljaújhely, l. before 1988 – H, F ☐ MagyFestAdat.

Zemplényi, *Magda*, painter, sculptor, * 1899, l. before 1988 – H ☐ MagyFestAdat; Vollmer V.

Zemplényi, *Margit* → **Dörgő,** *Lajosné*

Zemplényi, *Theod.* → **Zemplényi,** *Tivadar*

Zemplényi, *Tivadar*, genre painter, landscape painter, * 1.11.1864 Eperjes, † 22.8.1917 Budapest – H ☐ MagyFestAdat; ThB XXXVI.

Zemplínyi-Zapletal, *Teodor*, painter, * 1854, † 1912 – SK ☐ ArchAKL.

Zems, *Johan* → **Semp,** *Johan*

Zemskij, *Semen Ivanovič*, painter, graphic artist, * 26.8.1887, l. 1917 – UA ☐ ChudSSSR IV.1.

Zemskov, *Jurij Aleksandrovič*, painter, * 18.11.1934 Kruglovo (Gor'kij) – RUS ☐ ChudSSSR IV.1.

Zemskov, *Lev Nikolaevič*, painter, * 25.10.1916 Moskau – RUS ☐ ChudSSSR IV.1.

Zemskov, *Rodion Aleksandrovič*, sculptor, * 3.1.1932 Zilair (Baschkirische ASSR) – RUS ☐ ChudSSSR IV.1.

Zemter, *Wolfgang*, painter, graphic artist, * 1948 Halle (Saale) – D ☐ KüNRW IV.

Zemtsov, *Mikhail Grigoryevich* (DA XXXIII) → **Semzov,** *Michaïl Grigor'evič*

Zemzaris, *Uldis* (Zemzaris, Uldis Ekabovič), graphic artist, portrait painter, * 24.2.1928 Meluži (Riga) – LV ☐ ChudSSSR IV.1.

Zemzaris, *Uldis Ekabovič* (ChudSSSR IV.1) → **Zemzaris,** *Uldis*

Zen, *Francesco*, architect, f. before 1531, † 1538 – I ☐ ThB XXXVI.

Zen, *Giancarlo*, painter, graphic artist, * 12.8.1929 Florenz – I ☐ DEB XI; List.

Zen, *Leonida*, portrait painter, * 1895 or 15.10.1902 Adria, † 31.5.1962 Bassano del Grappa – I ☐ Comanducci V; Vollmer V.

Zen, *Sergio*, painter, * 1936 Valdagno – I ☐ Comanducci V.

Zen-Husern, *Christian Zen* → **Hüseren,** *Christian Zen*

Zena, *Agostino*, sculptor, f. 1701 – I ☐ ThB XXXVI.

Zena, *Carlo*, brazier / brass-beater, * 1715, † 1791 – I ☐ Bulgari I.2.

Zenaken, mixed media artist (?), painter, * 1954 – F ☐ Bénézit.

Zenale, *Bernardino* → **Zenale,** *Bernardo*

Zenale, *Bernardo*, architect, sculptor, painter, * about 1436 or about 1450 or about 1464 Treviglio, † 10.2.1526 Mailand – I ☐ DA XXXIII; DEB XI; ELU IV; PittItalQuattroc; ThB XXXVI.

Zenari, *Daniele*, painter, * 1949 Genua – I ☐ Beringheli.

Zenari, *Luigi*, painter, * 3.4.1903 Mailand – I ☐ Beringheli; Comanducci V.

Zenari, *Oscar*, porcelain painter (?), f. 1901 – D ☐ Neuwirth II.

Zenarro, *Salvador* → **Cenarro,** *Salvador*

Zenas (1), sculptor, f. about 101 – GR ☐ ThB XXXVI.

Zenas (2), sculptor, f. about 101 – TR, I, GR ☐ ThB XXXVI.

Zenatello, *Alessandro* (Comanducci V) → **Zenatello,** *Sandro*

Zenatello, *Sandro* (Zenatello, Alessandro), figure painter, animal painter, * 1893 or 7.12.1892 or 7.12.1895 Monteforte (Verona), l. before 1962 – I ☐ Comanducci V; ThB XXXVI; Vollmer V.

Zenatti, *Jacques*, painter, * 1952 – F ☐ Bénézit.

Zenčenko, *Valentin Minovič*, painter, * 14.10.1873 Domašline (Černigov), † 21.5.1958 Černigov – UA, RUS ☐ ChudSSSR IV.1.

Zenčenko, *Valentyn Minovyč* → **Zenčenko,** *Valentin Minovič*

Zenckgraff, *Werner* → **Zentgraf,** *Werner*

Zendejas, *Lorenzo*, painter, decorator, * Puebla, † 2.5.1830 – MEX ☐ EAAm III; Toussaint.

Zendejas, *Miguel Jerónimo*, painter, * 1723 or 1724 Puebla or Acatzingo, † 20.3.1815 or 20.5.1815 Puebla – MEX ☐ EAAm III; Toussaint.

Zendel, *Gabriel*, painter, graphic artist, * 6.1.1906 Paris, † 1980 – F ☐ Bénézit; Vollmer V.

Zendelm, *Helmer*, goldsmith, f. 15.6.1657 – DK ☐ Bøje I.

Zender (1701), ebony artist, f. 1701 – F ☐ Kjellberg Mobilier.

Zender (1810), miniature painter, f. about 1810 – F ☐ Schidlof Frankreich.

Zender, *Abraham* → **Zeender,** *Abraham (1559)*

Zender, *Abraham* → **Zeender,** *Abraham (1620)*

Zender, *David (1679)* (Zender, David), bell founder, f. 1679 – CH ☐ Brun III.

Zender, *Emanuel*, bell founder, f. 1735 – CH ☐ Brun III.

Zender, *Hans (1)* → **Sender,** *Hans*

Zender, *Hans Jakob* → **Zehnder,** *Hans Jakob*

Zender, *Jakob*, bell founder, f. 1517, l. 1525 – CH ☐ Brun III.

Zender, *Jean Louis* → **Zehender,** *Jean Louis*

Zender, *Johan (2)* → **Sender,** *Johan*

Zender, *Rudolf*, painter, graphic artist, * 27.6.1901 Rüti (Zürich), † 24.11.1988 Winterthur – CH ☐ KVS; LZSK; Plüss/Tavel II; Vollmer V.

Zenderall, *Martin* → **Zendralli,** *Martin*

Zenderall, *Martino* → **Zendralli,** *Martino*

Zenderoudi, *Hussein*, painter, * 1937 Teheran – IR ☐ DA XXXIII.

Zendgraf, *Werner* → **Zentgraf,** *Werner*

Žendov, *Aleksandăr* (Žendov, Aleksandar Stefanov; Žendov, Aleksandr; Dshendov, Alexander; Shendov, Alexander), painter, news illustrator, caricaturist, graphic artist, poster artist, * 26.8.1901 Sofia, † 29.10.1953 Sofia – BG ☐ EIIB; ELU IV; Marinski Živopis; Vollmer V; Vollmer VI.

Žendov, *Aleksandăr Stefanov* (EIIB; Marinski Živopis) → **Žendov,** *Aleksandăr*

Žendov, *Aleksandr* (ELU IV) → **Žendov,** *Aleksandăr*

Zendralli, *Josef Clemens Ulrich* → **Zuccalli,** *Josef Clemens Ulrich*

Zendralli, *Martin* (Zendralli, Martino), painter, * about 1658 Roveredo (Graubünden), † 1745 München – D, CH ⊡ DEB XI; ThB XXXVI.

Zendralli, *Martino* (DEB XI) → **Zendralli,** *Martin*

Zenemann, *Levin* → **Zernemann,** *Levin*

Zen'emon → **Kiyotada** (1801)

Zen'emon → **Kiyotada** (1817)

Zen'emon → **Kōun** (1702)

Zen'en (1225) (Zen'en), sculptor, f. 1225, l. 1247 – J ⊡ Roberts.

Zenén (1679) (Zenén), engineer, f. 1679 – E ⊡ Ráfols III (Nachtr.).

Zenenko, *Petro Mychajlovyč,* decorator, mosaicist, marquetry inlayer, * 22.11.1887 Kišinev, † 27.6.1971 Cherson – MD, UA ⊡ SchU.

Zener, *Andreas* → **Zahner,** *Andreas*

Zener, *Joh. Andreas* → **Zahner,** *Andreas*

Zenetos, *Takis Ch.,* architect, * 1926 Athen – GR ⊡ DA XXXIII.

Zen'etsu, painter, f. about 1730 – J ⊡ Roberts.

Zenetti, *Arnold,* architect, * 18.6.1824 Speyer, † 1891 München – D ⊡ ThB XXXVI.

Zenetzis, *Basilis,* painter, * 1.4.1935 Irakleion (Kreta) – GR ⊡ Lydakis IV.

Zenf, *Karl August* (KChE V) → **Senff,** *Carl August*

Zenf, *Karl Avgust* (ChudSSSR IV.1) → **Senff,** *Carl August*

Zeng, *Chi,* painter, * 1922 Fujian – RC ⊡ ArchAKL.

Zeng, *Fanzhi,* painter, * 1964 – RC ⊡ ArchAKL.

Zeng, *Jiaxuan,* painter, f. 1851 – RC ⊡ ArchAKL.

Zeng, *Jingwen,* painter, * 1911 – RC ⊡ ArchAKL.

Zeng, *Mi,* painter, * 1935 – RC ⊡ ArchAKL.

Zeng, *Qing,* painter, * 1568, † 1650 – RC ⊡ ArchAKL.

Zeng, *Shanqing,* painter, * 1932 – RC ⊡ ArchAKL.

Zeng, *Xi,* painter, * 1861 Hengyang, † 1930 – RC ⊡ ArchAKL.

Zeng, *Yandong,* painter, f. 1850 – RC ⊡ ArchAKL.

Zeng, *Youhe* (Tseng Yu-Ho), painter, * 1923 Beijing – USA, RC ⊡ EAAm III.

Zeng, *Zhuo,* painter, f. 1368 – RC ⊡ ArchAKL.

Zengbuš, *Fridrich Vil'gel'm,* goldsmith, f. 1841, l. 1856 – RUS ⊡ ChudSSSR IV.1.

Zenge, *Wilhelmine von,* master draughtsman, * 20.8.1780 Frankfurt (Oder), † 25.4.1852 Leipzig – D ⊡ ThB XXXVI.

Zengeler, *Baltazár,* painter, f. about 1793 – SK ⊡ ArchAKL.

Zengeler, *Harry,* glass artist, designer, * 28.10.1949 Königstein – D ⊡ WWCGA.

Zenger, *Augustin,* copper engraver, f. 1766 – A ⊡ ThB XXXVI.

Zenger, *Carl Gustav von (Ritter),* architect, * 18.4.1838 Erolzheim, † 1.1.1905 München – D ⊡ ThB XXXVI.

Zenger, *Kaspar* → **Zengerle,** *Kaspar*

Zengerle, *Kaspar,* architect, f. 1768, l. 1792 – D ⊡ ThB XXXVI.

Zengler, *Gertrud,* ceramist, * 1922 – D ⊡ WWCCA.

Zengo, *Androniqi,* painter, * 1913 – AL ⊡ ArchAKL.

Zengo, *Antoniu* → **Zengo,** *Androniqi*

Zengo, *Sofie,* painter – AL ⊡ ArchAKL.

Zengoro → **Eiraku**

Zengorō → **Hōzen**

Zengorō → **Ryōzen** (1841)

Zengorō → **Wazen**

Zengorō (9) → **Hōzen**

Zengraf, *Isaja* → **Zinkgraeff,** *Esaias*

Zengraf, *Izijaz* (ChudSSSR IV.1) → **Zinkgraeff,** *Esaias*

Zeni (1801) (Zeni), painter (?), f. 1801 – I ⊡ Comanducci V.

Zeni, *Antonio (1606),* painter, * 27.9.1606 Tesero (Trentino), † 1690 Castello di Fiemme – I ⊡ DEB XI; PittItalSeic; ThB XXXVI.

Zeni, *Antonio (1611),* painter, * Tesero, f. 1611, † before 1637 – I ⊡ DEB XI; ThB XXXVI.

Zeni, *Bartolomeo,* painter, * about 1730 or 1740 Verona (?) or Bardolino, † before 1809 – I ⊡ DEB XI; PittItalSettec; ThB XXXVI.

Zeni, *Domenico,* painter, * 18.9.1762 Bardolino, † 1.2.1819 Bardolino or Brescia – I ⊡ Comanducci V; DEB XI; PittItalSettec; ThB XXXVI.

Zeni, *Lorenzo,* goldsmith, f. 13.12.1785, l. 1786 – I ⊡ Bulgari III.

Zeni, *Thomas,* stucco worker, * Würzburg (?), f. 1692 – D ⊡ ThB XXXVI.

Zenichowski, *Annelies,* ceramist, * 7.2.1945 Ehrenfriedersdorf – D ⊡ WWCCA.

Zeniman, *Levin* → **Zernemann,** *Levin*

Zenion, sculptor, f. 117 – LAR, GR ⊡ ThB XXXVI.

Ženíšek, *Bedřich* (Toman II) → **Ženíšek,** *Friedrich*

Ženíšek, *František* (DA XXXIII; ELU IV; Toman II) → **Ženíšek,** *Franz* (1849)

Ženíšek, *František* (der Jüngere) (Toman II) → **Ženíšek,** *Franz* (1877)

Ženíšek, *Franz (1849)* (Ženíšek, František (der Ältere); Ženíšek, František; Ženíšek, Franz (der Ältere)), painter, * 25.5.1849 Prag, † 15.11.1916 Prag – CZ ⊡ DA XXXIII; ELU IV; ThB XXXVI; Toman II.

Ženíšek, *Franz (1877)* (Ženíšek, František (der Jüngere); Ženíšek, Franz (der Jüngere)), fresco painter, portrait painter, illustrator, * 23.4.1877 Wien, † 12.12.1935 Prag – CZ, A ⊡ Toman II.

Ženíšek, *Friedrich* (Ženíšek, Bedřich), painter, * 6.6.1872 Pilsen, † 15.5.1930 Münchengrätz (Böhmen) – CZ ⊡ ThB XXXVI; Toman II.

Ženíšek, *Josef* (Toman II) → **Ženíšek,** *Josef*

Ženíšek, *Josef,* portrait painter, genre painter, * 4.9.1855 Prag, † 29.11.1944 Prag – CZ ⊡ ThB XXXVI; Toman II.

Ženíšek, *Mikuláš* (Toman II) → **Ženíšek,** *Mikuláš*

Ženíšek, *Mikuláš,* painter, f. 1614 – CZ ⊡ Toman II.

Zeniya Rizaemon → **Shūzan**

Zenjakina, *Vera Sergeevna,* sculptor, * 30.8.1919 Moskau – RUS ⊡ ChudSSSR IV.1.

Zenji → **Hōitsu**

Zenji → **Suiō** (1716)

Zenjirō → **Eisen** (1790)

Zenjirō → **Gyokusen** (1775)

Zenjirō → **Seigai**

Zenjūrō → **Jogen**

Zenkei, sculptor, * 1196, † 1258 – J ⊡ Roberts.

Zenker, *Agnes,* painter, graphic artist, illustrator, * 13.4.1866 Fraustadt (Posen), † after 1927 – PL, D ⊡ Ries; ThB XXXVI.

Zenker, *F. R.,* illustrator, f. before 1913 – D ⊡ Ries.

Zenker, *František,* painter, f. 1844, l. 1850 – CZ ⊡ Toman II.

Zenker, *Georg,* painter, interior designer, * 1.8.1869 Leipzig, l. before 1947 – D ⊡ ThB XXXVI.

Zenker, *Ingeborg,* ceramist, * 9.6.1926 Hannover – D ⊡ WWCCA.

Zenker, *Josef (1770),* painter, f. 1770 – CZ ⊡ Toman II.

Zenker, *Josef (1832)* (Zenker, Josef), painter, * 9.7.1832 Neurode (Schlesien), † 31.5.1907 München – D, PL ⊡ ThB XXXVI.

Zenker, *Karl,* landscape painter, genre painter, f. before 1838 – A ⊡ Fuchs Maler 19.Jh. Erg.-Bd II.

Zenker, *Rudolf,* designer, * 15.11.1868 Plauen (Vogtland), l. before 1947 – D ⊡ ThB XXXVI.

Zenker, *Wenzel,* porcelain painter (?), f. 1908 – CZ ⊡ Neuwirth II.

Zenkevič, *Boris Aleksandrovič* (Zenkevich, Boris Aleksandrovich), graphic artist, * 27.1.1888 Saratov or Nikolaiken-Stadt, † 16.2.1972 Moskau – RUS ⊡ ChudSSSR IV.1; Milner.

Zenkevič, *Ionas Jurgio* → **Zenkevicius,** *Jonas*

Zenkevič, *Ivan Jur'evič* → **Zenkevicius,** *Jonas*

Zenkevich, *Boris Aleksandrovich* (Milner) → **Zenkevič,** *Boris Aleksandrovič*

Zenkevicius, *Jonas* (Zenkjavičjus, Ionas Jurgio), painter, * 1825 or 1832, † 21.12.1888 or 1897 Vilnius – LT ⊡ ChudSSSR IV.1.

Zenkichi → **Hokurei**

Zenkjavičjus, *Ionas Jurgio* (ChudSSSR IV.1) → **Zenkevicius,** *Jonas*

Zenkjavičjus, *Ivan Jur'evič* → **Zenkevicius,** *Jonas*

Zenklusen, *Joseph,* painter, engraver, f. 22.12.1795 – CH ⊡ Brun III.

Zenkov, *Pavel Fedorovič,* painter, * 1824, l. 1852 – RUS ⊡ ChudSSSR IV.1.

Zenkov, *Semen Nikolaevič,* painter, * 17.2.1877 Kokoevoj (Olonec), † 31.12.1941 Leningrad – RUS ⊡ ChudSSSR IV.1.

Zen'kova, *Raisa Dmitrievna,* painter, * 31.5.1919 Grafskoe – RUS ⊡ ChudSSSR IV.1.

Zenkova, *Zinaida Michajlovna* (ChudSSSR IV.1) → **Zen'kova,** *Zinaida Michajlovna*

Zen'kova, *Zinaida Michajlovna,* designer, jewellery designer, metal artist, glass artist, * 3.4.1926 Vladimir – RUS ⊡ ChudSSSR IV.1.

Zenkovič, *Jakov Avksent'evič* (ChudSSSR IV.1) → **Zen'kovyč,** *Jakov Avksent'evyč*

Zenkovič, *Nikolaj Vikent'evič* → **Zen'kovič,** *Nikolaj Vikent'evič*

Zen'kovič, *Nikolaj Vikent'evič,* painter, * 1856, † 1912 – RUS ⊡ ChudSSSR IV.1.

Zen'kovič, *Vera Vladimirovna,* graphic artist, book art designer, * 5.9.1906 St. Petersburg – RUS ⊡ ChudSSSR IV.1.

Zen'kovyč, *Georgij Volodymyrovyč* (SchU) → **Zen'kovyč,** *Hryhorij Volodymyrovyč*

Zen'kovyč, *Hryhorij Volodymyrovyč* (Zen'kovyč, Georgij Volodymyrovyč), architect, * 11.4.1914 Kiev – UA ▭ SChU.

Zen'kovyč, *Jakov Avksent'evyč* (Zenkovič, Jakov Avksent'evič), history painter, portrait painter, * 3.4.1818, l. 1850 – UA, RUS ▭ ChudSSSR IV.1.

Zenkyō → **Hidetsegu** (1586)

Zenn, *Hans von,* goldsmith, f. 1482 – D ▭ ThB XXXVI.

Zenn, *Nikolaus,* stucco worker, mason, * Desers (Trient)(?), f. 1781 – D ▭ ThB XXXVI.

Zenna, *Andrea,* porcelain painter, f. 1835, l. 1860 – I ▭ Neuwirth II.

Zennardo, *Giovanni* (DEB XI) → **Zennaro,** *Giovanni*

Zennaro, *Felice,* painter, * 8.10.1833 Pellestrina (Venedig), † 6.3.1926 or 7.3.1926 Mailand – I ▭ Comanducci V; DEB XI; ThB XXXVI.

Zennaro, *Francesco,* painter, f. 1840, l. 1850 – I ▭ Comanducci V.

Zennaro, *Giorgio,* painter, master draughtsman, graphic artist, sculptor, * 10.10.1926 Venedig – I ▭ Comanducci V; DizArtItal; DizBolaffiScult.

Zennaro, *Giovanni* (Zennardo, Giovanni), painter, restorer, * 1846 Venedig – I ▭ Comanducci V; DEB XI; ThB XXXVI.

Zenner, *François-Xavier,* painter, sculptor, * 8.4.1960 Belfort (Haut-Rhin) – F ▭ Bauer/Carpentier VI.

Zenner, *Fritz,* master draughtsman, graphic artist, watercolourist, * 20.2.1900 Netzschkau – D ▭ Vollmer V.

Zenner, *Hans* → **Sender,** *Hans*

Zenner, *Rose,* painter, f. 1929 – USA ▭ Falk.

Zennier, mason, f. 1791 – D ▭ ThB XXXVI.

Zenniti, *Francesco,* goldsmith, f. 26.1.1677, l. 1681 – I ▭ Bulgari I.2.

Zennō → **Seigai**

Zennström, *Per-Olov,* master draughtsman, painter, * 26.7.1920 Tofte – S ▭ SvKL V.

Zeno (1498), miniature painter, f. 1498 – I ▭ D'Ancona/Aeschlimann.

Zeno (1727) (Zeno), fresco painter, f. about 1727 – CZ ▭ Toman II.

Zeno, *Agostino,* architect, f. 1555(?) – I ▭ ThB XXXVI.

Zeno, *Francesco* → **Zen,** *Francesco*

Zeno, *Michele,* painter, f. 1690 – I ▭ ThB XXXVI.

Zeno da Campione, stonemason, f. 8.1387, l. 2.1399 – I ▭ ThB XXXVI.

Zeno di Martino da Verona, painter, f. 1418 – I ▭ ThB XXXVI.

Zeno da Verona (Zenone Veronese da Verona), painter, * 1484 Beverara di Verona, † 1552 or 1554 – I ▭ DEB XI; ThB XXXVI.

Zenobel, *Pierre,* master draughtsman, poster artist, * 31.3.1905 Genf – CH ▭ Edouard-Joseph III; Vollmer V.

Zenobi, *Bernardo* → **Gianotis,** *Bernardinus Zanobi de*

Zenobi, *Domenico,* goldsmith, f. 16.5.1487 – I ▭ Bulgari I.2.

Fra Zenobio (Zenobio, Fra), miniature painter, scribe, * Florenz(?), f. about 1540 – I ▭ ThB XXXVI.

Zenobio, *Fra* (ThB XXXVI) → **Fra Zenobio**

Zenobio, *Jacopo de,* wood carver, f. 1568 – I ▭ ThB XXXVI.

Zenobio di Giuliano, goldsmith, f. 30.1.1496, l. 12.11.1499 – I ▭ Bulgari I.2.

Zenodoros, founder, toreutic worker, f. about 54 – GR, I ▭ DA XXXIII; ELU IV; ThB XXXVI.

Zenodotos, sculptor, * Chios(?), f. about 250 BC – GR ▭ ThB XXXVI.

Zenoi, *Domenico,* copper engraver, f. about 1560, l. about 1580 – I ▭ DEB XI; ThB XXXVI.

Zenon (98) (Zenon (3)), sculptor, * Aphrodisias(?), f. 98 – I, TR, GR ▭ ThB XXXVI.

Zenon (101) (Zenon (4)), sculptor, * Aphrodisias(?), f. 101 – TR, I, GR ▭ ThB XXXVI.

Zenon (170) (Zenon (5)), architect, f. about 170 – GR ▭ ThB XXXVI.

Zenon (225) (Zenon (2)), sculptor, * Aphrodisias(?), f. about 225(?) – GR ▭ ThB XXXVI.

Zenon, *Gora,* master draughtsman, f. 1844 – USA ▭ Groce/Wallace.

Zenone, *Caterina,* painter, * Borgosesia, f. 1651 – I ▭ ThB XXXVI.

Zenone, *Costantino* → **Costantino da Vaprio**

Zenone, *Francesco,* painter, f. 1668 – I ▭ DEB XI; ThB XXXVI.

Zenone, *Paolo,* painter, * Borgosesia, † about 1780 or about 1790 Borgosesia – I ▭ DEB XI; Schede Vesme III.

Zenone da Verona → **Zeno da Verona**

Zenone Veronese da Verona (DEB XI) → **Zeno da Verona**

Zenoner, *Leonhard,* goldsmith, * Gardena(?), f. 1763, l. 1772 – I ▭ ThB XXXVI.

Zenoni, *Domenico* → **Zenoi,** *Domenico*

Zenoni, *Giovanni,* painter, * 1754, l. 1807 – I ▭ ThB XXXVI.

Zenoni, *Nicola,* goldsmith, * 1711 Neapel(?), l. 5.2.1772 – I ▭ Bulgari I.2.

Zenop, *Georges,* architect, * 1861 Konstantinopel, l. after 1881 – TR ▭ Delaire.

Zenor, *Virgil,* painter, f. 1930 – USA ▭ Hughes.

Zenotti, *Ludvík,* painter, graphic artist, * 15.8.1892 Skofja Luka (Slowenien) – SLO, CZ ▭ Toman II.

Zenović, *Dimitrije,* painter, * 1802 Stara Oršava (Banat), l. 1825 – HR ▭ ELU IV.

Zenrakudō → **Kazan** (1793)

Zenrakusai → **Tōsen** (1811)

Zenryō → **Nagamitsu**

Zenryō → **Takuhō**

Zens, *Herwig,* painter, graphic artist, * 5.6.1943 Himberg – A ▭ Fuchs Maler 20.Jh. IV; List.

Zensai → **Hidetsegu** (1486)

Zensch, *Johann Christian* → **Zschentzsch,** *Johann Christian*

Zenshinsai → **Masunobu** (1770)

Zenshirō → **Jogen**

Zenshirō → **Keitei**

Zenshirō, potter, * Matsue, † 1786 – J ▭ Roberts.

Zenshō → **Hidetsegu** (1601)

Zenshō, painter, * 1493, † 1583 – J ▭ Roberts.

Zenshun, sculptor, f. 1268, l. 1280 – J ▭ Roberts.

Zensky, *J.,* painter, f. 1921 – USA ▭ Falk.

Zensō, painter, * 1549, † 1637 – J ▭ Roberts.

Zentai, *Pál,* landscape painter, * 1938 Tapolca – H ▭ MagyFestAdat.

Zentel, *Ludwig,* goldsmith, f. 1732 – F ▭ ThB XXXVI.

Zenteno, *Juan,* goldsmith, f. 1756 – RCH ▭ Pereira Salas.

Zenteno Bujáidar, *Francisco* → **Bujáidar,** *Francisco Zenteno*

Zenteroll, *Martin* → **Zendralli,** *Martin*

Zenteroll, *Martino* → **Zendralli,** *Martin*

Zentgraf, *Emil,* wood sculptor, stone sculptor, * 8.2.1893 Würzburg, l. before 1961 – D ▭ ThB XXXVI; Vollmer V.

Zentgraf, *Johan,* goldsmith, f. 1501 – D ▭ Zülch.

Zentgraf, *Konrad,* stonemason, f. 1411 – D ▭ ThB XXXVI.

Zentgraf, *Lorenz,* minter, f. 1542, l. 1591 – D ▭ Zülch.

Zentgraf, *Werner,* minter, goldsmith(?), f. about 1561, l. about 1584 – CH ▭ Brun IV; ThB XXXVI.

Zentgraff, *Benedict,* goldsmith, * 1570 Nürnberg, † 1608 Nürnberg(?) – D, D ▭ Kat. Nürnberg.

Zentil da Fabriano, *Maistro* → **Gentile da Fabriano**

Zentilli, *Monica,* painter, * 26.2.1933 Santiago de Chile – CH, RCH ▭ KVS.

Zentner, *Adam,* sculptor, * 1760, † 11.12.1828 Wien – A ▭ ThB XXXVI.

Zentner, *Hans* → **Zentner,** *J. L. L. C.*

Zentner, *Hans,* etcher, * Darmstadt, f. 1785, † about 1812 Braunschweig – D ▭ ThB XXXVI.

Zentner, *J. L. L. C.* → **Zentner,** *Hans*

Zentner, *J. L. L. C.,* copper engraver, f. 1783, l. 1791 – D ▭ ThB XXXVI.

Zentner, *Johann,* carver, f. 1613 – I ▭ ThB XXXVI.

Zentner, *Karel,* carver, sculptor, * 17.3.1891 Frýdlant – CZ ▭ Toman II.

Zentner, *Miroslav,* sculptor, * 10.11.1918 Prag – CZ ▭ Toman II.

Zentner, *Peter,* carpenter, f. 1662 – D ▭ ThB XXXVI.

Zentner, *Sebastian,* sculptor, f. 1759 – CZ ▭ ThB XXXVI.

Zentner, *Walter,* landscape painter, * 4.1.1934 – A ▭ Fuchs Maler 20.Jh. IV.

Zentotsu → **Seigai**

Zentrodada → **Baargeld,** *Johannes Theodor*

Zentrolli, *Martin* → **Zendralli,** *Martin*

Zentrolli, *Martino* → **Zendralli,** *Martin*

Zentz, *Jean,* painter, master draughtsman, * 24.5.1905 Etobon – F ▭ Bauer/Carpentier VI.

Zentze, *Johann Petri,* sculptor, f. 1727 – D ▭ ThB XXXVI.

Zenz, *Anton,* wood sculptor, * 26.1.1879 – A ▭ List.

Zenz, *Toni,* sculptor, * 1916 – D ▭ Vollmer V.

Zenzaburō → **Yukimaro** (1797)

Zenzaian → **Kikaku**

Zenzarasone de Zenzarasonibus Lando di Guido, miniature painter, f. 1289 – I ▭ D'Ancona/Aeschlimann.

Zenziger, *Rudolf,* portrait painter, illustrator, etcher, copper engraver, * 19.6.1891 Wien, l. 1975 – A ▭ Fuchs Geb. Jgg. II.

Zenzmaier, *Anneliese,* sculptor, graphic artist, * 1927 Köln – A ▭ Fuchs Maler 20.Jh. IV.

Zenzõ → **Gako**
Zenzõ → **Zen'etsu**
Zenzono → **Giovanni di Cristoforo** (1451)
Zenzsch, *Johann Christian* →
Zschentzsch, *Johann Christian*
Zeotokópoulos, *Doménikos* → El **Greco**
Zepé → **Pedrosa**, *José Alves*
Zepeda, painter, f. 1701 – MEX
☐ Toussaint.
Zepeda, *Juan de la*, painter, f. 1755
– MEX ☐ Toussaint.
Zepeda, *Rafael*, painter, lithographer,
* 1938 Mexiko-Stadt – MEX
☐ ArchAKL.
Zeper, *Cornelia Elisabeth Waller*, master
draughtsman, etcher, lithographer,
woodcutter, linocut artist, * 14.10.1934
Haarlem (Noord-Holland) – NL, F, E
☐ Scheen II.
Zeper, *Nel Waller* → **Zeper**, *Cornelia Elisabeth Waller*
Zepf, *Rasso* → **Zöpf**, *Rasso*
Zepf, *Toni*, commercial artist, * 29.12.1902
Augsburg – D ☐ Davidson II.2;
Vollmer V.
Zepko **Ettee** → **Big Bow** (1845)
Zepner, *Ludwig*, ceramist, * 10.1.1931
Malkwitz – D ☐ WWCCA.
Zepp, *Christian*, landscape painter,
f. before 1802, † 1809 Berlin – D
☐ ThB XXXVI.
Zepp, *Roger*, sculptor, * 26.5.1921
Erstein, † 7.1.1985 Erstein – F
☐ Bauer/Carpentier VI.
Zeppel, *Christiaan Michael* (Zeppel,
Christian), portrait painter, master
draughtsman, restorer, * before 16.8.1744
Den Haag (Zuid-Holland), l. before 1970
– NL ☐ Scheen II; ThB XXXVI.
Zeppel, *Christian* (ThB XXXVI) →
Zeppel, *Christiaan Michael*
Zeppel-Sperl, *Robert*, painter, graphic
artist, * 19.3.1944 Leoben – A
☐ Fuchs Maler 20.Jh. IV; List.
Zeppenfefd, *Werner*, sculptor, * 23.7.1893
Hamburg, † 1933 Hamburg – D
☐ ThB XXXVI.
Zeppenfeld, *Victor*, genre painter,
* 14.2.1834 Greiz, † after 1883
Flensburg (?) – D ☐ ThB XXXVI.
Zeppi, *Ruggiero* → **Ceppi**, *Ricciero*
Zeppin, *Edgar*, glass painter, * 1919 Gera
– D ☐ Wietek.
Zepplin, goldsmith, f. 1834 – D
☐ ThB XXXVI.
Zepter, *Michael Cornelius*, painter, * 1938
Köln – D ☐ KüNRW II.
Zepusch, *Antoni* → **Capuzio**, *Antoni*
Žerajić, *Trifko*, architect, f. 1816 – BiH
☐ Mazalić.
Zeran, *William*, painter, f. 1930 – USA
☐ Hughes.
Žeranovský, *Jan* → **Spáčil**, *Jan*
Zerans, *Heynderic* → **Serans**, *Heynderic*
Žeranže, *Galina Ivanovna*, fashion
designer, * 17.5.1935 Moskau – RUS
☐ ChudSSSR IV.1.
Zerasollo, *Marcello* → **Ceresola**, *Marcello*
(1659)
Zeravik, *Carl* → **Zeravik**, *Karl* (1901)
Zeravik, *Karl (1867)* (Zeravik,
Karl), goldsmith (?), f. 1867 – A
☐ Neuwirth Lex. II.
Zeravik, *Karl (1880)*, jeweller, f. 1880,
l. 1922 – A ☐ Neuwirth Lex. II.
Zeravik, *Karl (1901)*, goldsmith, f. 1901
– A ☐ Neuwirth Lex. II.

Zerbe, *Karl*, painter, woodcutter,
* 16.9.1903 Berlin – D, USA ☐ Falk;
ThB XXXVI; Vollmer V.
Zerbi, *Antonio*, painter, * Spigno,
f. about 1418, l. 1449 – I ☐ DEB XI;
Schede Vesme IV; ThB XXXVI.
Zerbi, *Pietro*, painter, * 23.8.1900 Saronno
– I ☐ Comanducci V.
Zerbi, *Vincenzo*, portrait painter, f. about
1674 – I ☐ ThB XXXVI.
Zerbinati, *Umberto* (Zerbinato,
Umberto), painter, etcher, * 17.10.1885
Valeggio sul Mincio, l. 1956 – I
☐ Comanducci V; DEB XI; Servolini;
Vollmer V.
Zerbinato → **Enslen**, *Eugen*
Zerbinato, *Umberto* (DEB XI) →
Zerbinati, *Umberto*
Zerbini, *Alain*, painter, sculptor,
photographer, collagist, * 29.7.1936
Alès – CH, F ☐ KVS; LZSK.
Zerbini, *Guido*, etcher, painter,
* 28.7.1878 or 28.7.1897 Sermide –
I ☐ Comanducci V; Servolini.
Zerbino, *Cristoforo*, architect, f. 24.9.1538,
l. 29.8.1545 – I ☐ ThB XXXVI.
Zerbino, *Pedro César*, painter,
* 27.7.1899 Buenos Aires, l. 1926 –
RA ☐ EAAm III; Merlino.
Zerboni, *Anna*, painter, * 16.7.1903
Wien, † 25.1.1965 Wien – A
☐ Fuchs Maler 20.Jh. IV.
Zerboni, *Ditta von*, still-life painter,
genre painter, f. about 1956 – A
☐ Fuchs Maler 20.Jh. IV.
Zerbopulos, *Sotiris*, painter, * 1934
Thessaloniki – GR ☐ Lydakis IV.
Zerbos, *Ilias*, miniature painter, * 1891
Ermupoli (Syros), l. 1968 – GR
☐ Lydakis IV.
Zerbos, *Nikolaos*, painter, * 19.8.1901
Kerkyra – GR ☐ Lydakis IV.
Zerbu, *Christina*, painter, * 26.11.1936
Athen – GR ☐ Lydakis IV.
Zercalov, *Petr Gennadievič*, miniature
painter, * 24.2.1923 Nadeždino (Moskau)
– RUS ☐ ChudSSSR IV.1.
Zerch, *Andreas* → **Zech**, *Andreas*
Zerda, *Eugenio*, painter, sculptor, * 1878
Bogotá, † 6.1945 Bogotá – CO
☐ EAAm III; Ortega Ricaurte.
Zerda, *Manuel de la*, painter, f. 1701
– MEX ☐ Toussaint.
Zerda, *María Teresa*, sculptor, * Bogotá,
f. 1938 – CO ☐ EAAm III;
Ortega Ricaurte.
Žerdev, *Aleksandr Dmitrievič*, silversmith,
f. 1876 – RUS ☐ ChudSSSR IV.1.
Žerdev, *Nikolaj Dmitrievič*, silversmith,
f. 1876 – RUS ☐ ChudSSSR IV.1.
Žerdev, *Vasilij Matveevič*, silversmith,
f. 1876 – RUS ☐ ChudSSSR IV.1.
Žerdzickij, *Evgenij Fedorovič* (ChudSSSR
IV.1) → **Žerdzyc'kyj**, *Jevgen Fedorovyč*
Žerdzyc'kyj, *Jevgen* → **Žerdzyc'kyj**,
Jevgen Fedorovyč
Žerdzyc'kyj, *Jevgen Fedorovyč*
(Žerdzickij, Evgenij Fedorovič), painter,
* 19.10.1928 Egorlyckaja (Rostov) – UA
☐ ChudSSSR IV.1; SChU.
Zerebai, *Giov. Batt.* → **Serabaglio**,
Giovanni Battista
Žerebcov, *Ivan*, tile painter, f. 1710,
l. 1723 – RUS ☐ ChudSSSR IV.1.
Žerebcov, *Ivan Petrovič*, architect, painter,
* 1724, † 1786 or 1789 – RUS
☐ ChudSSSR IV.1.
Žerebcov, *Michail Fedorovič*,
painter, * 12.1.1927 Barnaul – KZ
☐ ChudSSSR IV.1.

Žerebcov, *Nikolaj Arsen'evič*, sculptor,
* 3.7.1807, † 2.6.1868 – RUS
☐ ChudSSSR IV.1.
Žerebcov, *Petr*, icon painter,
* about 1685, l. 1743 – RUS
☐ ChudSSSR IV.1.
Žerebcov, *Savva*, silversmith, f. 1701
– RUS ☐ ChudSSSR IV.1.
Žerebcova, *Anna* (Jerebtsoff, Anne),
painter, graphic artist, * 18.10.1885,
† after 1927 Frankreich (?) –
F, RUS ☐ Edouard-Joseph II;
Severjuchin/Lejkind; Vollmer II.
Zerega, *Andrea Pietro de* → **Zerega**,
Andrea Pietro
Zerega, *Andrea Pietro*, portrait painter,
lithographer, * 21.10.1917 Zerega
(Chiavari) – USA, I ☐ Beringheli;
Falk.
Zeregeti, *Johann Franz* → **Ceregetti**,
Johann (1730)
Zeregetti, *Johannes* → **Ceregetti**, *Johann*
(1730)
Žeren', *Ivan Ivanovič* → **Gérin**, *Ivan
Ivanovič*
Žeren, *Ivan Ivanovič* (ChudSSSR IV.1) →
Gérin, *Ivan Ivanovič*
Žeren', *Nikolaj Ivanovič* → **Gérin**, *Nikolaj
Ivanovič*
Žeren, *Nikolaj Ivanovič* (ChudSSSR IV.1)
→ **Gérin**, *Nikolaj Ivanovič*
Žeren, *Žan* (ChudSSSR IV.1) → **Gérin**,
Jean (1772)
Zerener, *Johann Heinrich Christian*,
porcelain painter, * 30.10.1777 Jena,
† 3.9.1818 Jena – D ☐ ThB XXXVI.
Zerer, *Peter*, painter, f. about 1400 – D
☐ ThB XXXVI.
Zerer, *Wolfgang*, painter, f. 1591, l. 1611
– D ☐ ThB XXXVI.
Žereštiev, *Aslanbi Alievič*, landscape
painter, * 7.1.1922 Šaluška – RUS
☐ ChudSSSR IV.1.
Zerffi, *Florence*, portrait painter, * 1882
London, † 1962 London – ZA, GB
☐ Berman.
Zerg, *Franz* (Jörg, Franz), cabinetmaker,
* Bamberg (?), f. 1718, † 27.5.1750 – D
☐ Sitzmann; ThB XXXVI.
Zerge, *John Owe Heribert* (SvKL V) →
Zerge, *Owe*
Zerge, *Owe* (Zerge, John Owe Heribert),
figure painter, painter of interiors,
portrait painter, master draughtsman,
* 15.4.1894 Oppmanna (Schonen),
† 1982 – S ☐ Konstlex.; SvK;
SvKL V; Vollmer V.
Zergiebel, *Gottlieb*, porcelain painter (?),
f. 1850, l. 1894 – D ☐ Neuwirth II.
Zergol, *Joh. Josef von* (Ritter) →
Zergolern, *Joh. Josef von* (Ritter)
Zergolern, *Janez Josip* (ELU IV) →
Zergolern, *Joh. Josef von* (Ritter)
Zergolern, *Joh. Josef von* (Ritter)
(Zergolern, Janez Josip), painter,
* 21.1.1684 Ljubljana, l. 1707 – SLO
☐ ELU IV; ThB XXXVI.
Žerichova, *Nina Aleksandrovna*,
sculptor, * 26.12.1923 Moskau – RUS
☐ ChudSSSR IV.1.
Zerilli, *Francesco* (Zerillo, Francesco),
landscape painter, * 1797 Palermo,
† 1837 Palermo – I ☐ PittItalOttoc;
ThB XXXVI.
Zerilli, *Giovanni Enzo*, painter (?), * 1918
Pantelleria – I ☐ Comanducci V.
Zerillo, *Francesco* (ThB XXXVI) →
Zerilli, *Francesco*
Žerkov, *Petr Gerasimovič* → **Žarkov**,
Petr Gerasimovič

Zerkowitz, *Leonhard,* goldsmith (?), f. 1865, l. 1868 – A ▭ Neuwirth Lex. II.

Zerl, *Daniel,* founder, f. 1777, l. 1812 – S ▭ ThB XXXVI.

Zerl, *Israel,* founder, * Karlskrona, f. 1757 – S ▭ ThB XXXVI.

Zerlacher, *Ferdinand Matthias,* painter, * 10.3.1877 Graz, † 2.1.1923 Salzburg – A ▭ Fuchs Maler 19.Jh. IV; List; Pavière III.2; ThB XXXVI.

Zerle, *Leonhard (1550),* goldsmith, jeweller, f. 1550, † 1609 – D ▭ Zülch.

Zerle, *Leonhard (1572),* goldsmith, f. 1572, † 1577 – D ▭ Zülch.

Zerleder, *Max de,* architect, * 1880 Bern, l. after 1906 – CH, F ▭ Delaire.

Zerli, *Beltramo,* painter, * Bagnacavallo (?), f. 1474 – I ▭ ThB XXXVI.

Zerlin, *Jakob,* goldsmith, f. 1549 – D ▭ Seling III.

Zerlin, *Leonhard* → **Zerle,** *Leonhard (1572)*

Zerling, *Leonhard* → **Zerle,** *Leonhard (1572)*

Zerm von Manteufel, *Peter* → **Cerm,** *Petr Ivanovič*

Zerma, *Carlo,* goldsmith, f. 26.7.1732, l. 12.8.1736 – I ▭ Bulgari I.2.

Zermaa B. → **Cerma Batyn**

Zerman, *Pietro,* master draughtsman, f. 1706, l. 1707 – I ▭ ThB XXXVI.

Zermignaso, *Giovanni Maria* → **Germignaso,** *Giovanni Maria*

Zermpinos, *Ioannis,* painter, f. 1787 – GR ▭ Lydakis IV.

Zermuth, *Hans,* goldsmith, f. 1535, l. 1548 – D ▭ ThB XXXVI.

Zernack, *Heinrich,* painter, graphic artist, artisan, * 14.7.1899 Koblenz, † 1945 Berlin – D ▭ Vollmer V.

Žernakov, *Jurij Petrovič,* book illustrator, architect, landscape painter, watercolourist, * 10.1.1917 Kursk – RUS ▭ ChudSSSR IV.1.

Zernecke, *Julius Eduard,* architect, * 1815 Danzig, † 26.9.1844 Wien (?) – D, A ▭ ThB XXXVI.

Zernemann, *Levin,* medalist, f. 1665, l. 1698 – D ▭ ThB XXXVI.

Zerner, *Adolph,* portrait painter, master draughtsman, f. before 1840, l. 1843 – D ▭ ThB XXXVI.

Zernichow, *Catharine* (Neuwirth II) → **Zernichow,** *Cathrine*

Zernichow, *Cathrine* (Zernichow, Catharine; Zernichow, Cathrine Helene), porcelain painter, * 8.5.1864 Moss, † 26.11.1942 Kopenhagen – DK, N ▭ Neuwirth II; ThB XXXVI; Vollmer V.

Zernichow, *Cathrine Helene* (ThB XXXVI) → **Zernichow,** *Cathrine*

Zernin, *Heinrich,* painter, graphic artist, * 23.11.1868 Darmstadt & Berlin & München, l. before 1947 – D ▭ ThB XXXVI.

Zernin, *Julius,* modeller, painter, * 2.11.1873 Briesen (West-Preußen), l. before 1947 – D ▭ ThB XXXVI.

Zernina, *Marianna Aleksandrovna,* stage set designer, * 26.10.1907 St. Petersburg – RUS ▭ ChudSSSR IV.1.

Žernosek, *Él'vira Pavlovna,* monumental artist, painter, mosaicist, * 27.9.1931 Muchor-Šibir' (Burjatisch-Mongolische ASSR) – RUS ▭ ChudSSSR IV.1.

Zernotis, *Stefano de* → **Cernotto,** *Stefano*

Zernova, *Ekaterina Alekseevka,* painter, graphic artist, * 1884 Moskau, † 1953 Moskau – RUS ▭ ChudSSSR IV.1.

Zernova, *Ekaterina Sergeevna,* decorative painter, graphic artist, monumental artist, * 9.4.1900 Simferopol' – RUS ▭ ChudSSSR IV.1; Milner.

Zéro → **Schleger,** *Hans*

Zero, *Isadora,* painter, * 1974 São Paulo – BR ▭ ArchAKL.

Zerolo, *Martín,* painter, * Teneriffa, f. 1881 – E ▭ Blas.

Zerón, *Antonio,* tapestry craftsman, * Madrid, f. 1606 – E ▭ ThB XXXVI.

Zerpa, *Pedro,* landscape painter, f. 1887, l. before 1942 – YV ▭ DAVV II.

Zerregetti, *Johann* (ThB XXXVI) → **Ceregetti,** *Johann (1794)*

Zerreghti, *Joannes* → **Ceregetti,** *Johann (1730)*

Zerres, *Joh. Wilhelm* (Zerres, Johann Wilhelm), locksmith, * about 1753 Köln (?), † 30.11.1836 Köln – D ▭ Merlo; ThB XXXVI.

Zerres, *Johann Wilhelm* (Merlo) → **Zerres,** *Joh. Wilhelm*

Zerritsch, *Fritz (1865)* (Zerritsch, Fritz (senior)), sculptor, * 26.2.1865 Wien, † 30.11.1938 Wien – A ▭ ThB XXXVI.

Zerritsch, *Fritz (1888)* (Zerritsch, Fritz; Zerritsch, Fritz (junior)), painter, graphic artist, designer, * 28.8.1888 Wien, l. 1976 – A ▭ Davidson II.2; Fuchs Geb. Jgg. II; ThB XXXVI; Vollmer V.

Zerroen, *Anton van,* sculptor, * Antwerpen (?), f. 1558, l. 4.1563 – B, D, NL ▭ ThB XXXVI.

Zerrouki, *Sélima,* figure sculptor, f. 1901 – F ▭ Bénézit.

Zertahelli, *Leonhard,* lithographer, f. 1809, l. 1852 – D ▭ ThB XXXVI.

Zertahelly, *Leonhard* → **Zertahelli,** *Leonhard*

Žertová, *Jiřina,* glass artist, painter, * 13.8.1932 Prag – CZ ▭ WWCGA.

Zerun, *Anton van* → **Zerroen,** *Anton van*

Zerutus, *Giovan Maria* → **Ceruto,** *Giovanni Maria*

Zervantes, *Bartolomé de,* painter, f. 1701 – MEX ▭ Toussaint.

Zerweck, *Hermann* (Zerweck, Hermann Karl), painter, master draughtsman, * 28.4.1862 Stuttgart, † 19.12.1937 Hallwangen – D ▭ Nagel; ThB XXXVI.

Zerweck, *Hermann Karl* (Nagel) → **Zerweck,** *Hermann*

Zerych, *Romuald,* sculptor, * 7.2.1888 Warschau, l. before 1961 – PL ▭ Vollmer V.

Zerzan Vilímovský, *Jiří,* painter, f. 1660 – CZ ▭ Toman II.

Zerzavý, *Jan* (Edouard-Joseph III; ThB XXXVI) → **Zrzavý,** *Jan*

Zesch, *Philipp* → **Zösch,** *Philipp*

Zeschinger, *Johannes,* porcelain painter, * 1723 Höchst (Main), l. 1757 – D ▭ ThB XXXVI.

Zeschitz, *Max,* painter, graphic artist, * 17.10.1907 Staré Město nad Metují – D, CZ ▭ Toman II; Vollmer V.

Zeshin (Shibata Zeshin), painter, japanner, woodcutter, * 15.3.1807 Edo, † 13.7.1891 Edo – J ▭ DA XXVIII; Roberts; ThB XXXVI.

Zesi, *Jakub,* painter, f. about 1670 – SK ▭ ArchAKL.

Zesin, *Edda,* designer, * 16.1.1939 – D ▭ BildKueHann.

Zestermann, *Otto,* painter, graphic artist, * 1.7.1901 Berlin – D ▭ ThB XXXVI.

Zet, *Miloš,* sculptor, * 2.10.1920 Krasoňov – CZ ▭ Vollmer V.

Zeter, *Jakob de* → **Zetter,** *Jakob de*

Zethelius, *Adolf* → **Zethelius,** *Erik Adolf*

Zethelius, *Erik Adolf,* goldsmith, silversmith, * 19.2.1781 Stockholm, † 7.3.1864 Stockholm – S ▭ SvK; SvKL V; ThB XXXVI.

Zethelius, *Pehr* (Zethelius, Per), goldsmith, silversmith, * 10.11.1740 Stockholm, † 8.7.1810 Stockholm – S ▭ SvK; SvKL V; ThB XXXVI.

Zethelius, *Per* (SvKL V) → **Zethelius,** *Pehr*

Zethmayer, *Hanns* (Zehtmayer, Hanns; Zethmeyer, Hanns), painter, master draughtsman, etcher, * 11.12.1891 Neustadt an der Aisch, l. after 1949 – D ▭ Davidson II.2; ThB XXXVI; Vollmer V.

Zethmeyer, *Hanns* (ThB XXXVI) → **Zethmayer,** *Hanns*

Zethraeus, *Ag. van* (ThB XXXVI) → **Zethraeus,** *Agatha Wilhelmina*

Zethraeus, *Agatha Wilhelmina* (Zethraeus, Ag. van), architectural painter, still-life painter, flower painter, * 23.12.1872 Amsterdam (Noord-Holland), † 25.7.1966 Zeist (Utrecht) – NL ▭ Mak van Waay; Scheen II; ThB XXXVI.

Zeti, *Giovanni,* wood sculptor, * Pistoia (?), f. about 1640 – I ▭ ThB XXXVI.

Zetinowich, *Ludwig* → **Cetinović,** *Ljudevit*

Zetsch, *Matthäus,* gardener, f. 1720 – D ▭ Sitzmann.

Zetsche, *Eduard,* architectural painter, * 21.12.1844 Wien, † 26.4.1927 Wien – A ▭ Fuchs Maler 19.Jh. Erg.-Bd II; Fuchs Maler 19.Jh. IV; ThB XXXVI.

Zettel, *Eberhard,* stucco worker, f. 1641 – D ▭ ThB XXXVI.

Zettel, *Johann Egidius,* maker of silverwork, * Stuttgart, † after 1806 – D ▭ Seling III.

Zettel, *Johann Georg,* porcelain painter, * 1784 Regensburg, † after 1853 – D ▭ ThB XXXVI.

Zettelmann, *Johann David,* painter, f. 1796, l. 1804 – PL ▭ ThB XXXVI.

Zetter, *Jacobus de* → **Zetter,** *Jakob de*

Zetter, *Jakob de,* copper engraver, f. 1501 – D ▭ ThB XXXVI.

Zetter, *Johann (1637)* (Zetter, Johannes (1637)), glass painter, * 17.9.1637, † 9.11.1721 – F ▭ Brun IV; ThB XXXVI.

Zetter, *Johannes (1637)* (Brun IV) → **Zetter,** *Johann (1637)*

Zetter, *Paul de* (Zetter, Paulus de), copper engraver, * about 1600 Hanau, † after 1667 – D, NL ▭ ThB XXXVI; Waller.

Zetter, *Paulus de* (Waller) → **Zetter,** *Paul de*

Zetter, *Samuel* → **Czetter,** *Sámuel*

Zetterberg, *A. V.,* blazoner, glass painter, etcher, f. 1801 – S ▭ SvKL V.

Zetterberg, *Albert* (Zetterberg, Albert Simon), portrait painter, landscape painter, still-life painter, decorative painter, master draughtsman, * 28.11.1883 Söderfors, † 24.5.1955 Stockholm – S ▭ Konstlex.; SvK; SvKL V; Vollmer V.

Zetterberg, *Albert Simon* (SvKL V) → **Zetterberg,** *Albert*

Zetterberg, *Claes* → **Zetterberg,** *Claes Gunnar Sigfrid*

Zetterberg, *Claes Gunnar Sigfrid*, painter, master draughtsman, * 9.9.1916 Göteborg – S ⊡ SvKL V.
Zetterberg, *Ester* → **Zetterberg**, *Ester Helena*
Zetterberg, *Ester Helena*, painter, master draughtsman, graphic artist, * 31.3.1919 Valbo – S ⊡ SvKL V.
Zetterberg, *Eva* (Zetterberg, Eva Fredrica Matilda), painter, * 1911 Stockholm – S ⊡ SvK.
Zetterberg, *Eva Fredrica Matilda* (SvK) → **Zetterberg**, *Eva*
Zetterberg, *Magnus*, cabinetmaker, * Vänersborg, f. about 1790 – S ⊡ ThB XXXVI.
Zetterberg, *Nils* (Zetterberg, Nils Harald; Zetterberg, Nisse), painter of nudes, master draughtsman, * 21.11.1910 Stockholm, † 1986 Stockholm – S ⊡ Konstlex.; SvK; SvKL V.
Zetterberg, *Nils Harald* (SvKL V) → **Zetterberg**, *Nils*
Zetterberg, *Nisse* (Konstlex.) → **Zetterberg**, *Nils*
Zetterberg, *Olle* → **Zetterberg**, *Olof Albert*
Zetterberg, *Olof Albert*, architect, * 1909 Stockholm – S ⊡ SvK.
Zetterberg, *P. G.*, goldsmith, f. 1841, l. 1850 – S ⊡ ThB XXXVI.
Zetterberg, *Pehr*, painter, f. 1786 – S ⊡ SvKL V; ThB XXXVI.
Zetterberg, *Rolf* → **Zetterberg**, *Rolf Knut*
Zetterberg, *Rolf Knut*, painter, * 23.7.1921 Gävle – S ⊡ SvKL V.
Zetterberg-Bäckvall, *Hildur* → **Zetterberg-Bäckvall**, *Hildur Linnéa*
Zetterberg-Bäckvall, *Hildur Linnéa*, painter, * 23.1.1904 Stockholm – S ⊡ SvKL V.
Zetterberg-Ström, *Elsa* → **Ström**, *Elsa*
Zetterberg-Ström, *Elsa Hertha Maria* → **Ström**, *Elsa*
Zettergren, *Anders*, decorative painter, * 1757, † 7.5.1805 Stockholm – S ⊡ SvKL V.
Zettergren, *Fredrik August*, painter, master draughtsman, * 15.5.1818 Stockholm, † 30.5.1889 Vänersborg – S ⊡ SvKL V.
Zetterholm, *Greta*, painter, * 7.4.1919 Göteborg – S ⊡ SvK; SvKL V.
Zetterholm, *Torbjörn* (Zetterholm, Torbjörn Gunnar), graphic artist, painter, master draughtsman, * 9.3.1921 Stockholm – S ⊡ Konstlex.; SvK; SvKL V.
Zetterholm, *Torbjörn Gunnar* (SvKL V) → **Zetterholm**, *Torbjörn*
Zetterlund, *John*, painter, f. 1917 – USA ⊡ Falk; Hughes.
Zetterlund, *Maria* → **Zetterlund**, *Maria Johanna*
Zetterlund, *Maria Johanna*, painter, * 19.2.1867 Kristinehamn, l. 1930 – S ⊡ SvKL V.
Zetterman, *Johan Petter* → **Setterman**, *Johan Petter*
Zetterquist, *Denice*, painter, master draughtsman, graphic artist, * 28.11.1929 Väröbacka – S ⊡ Konstlex.; SvK; SvKL V.
Zetterquist, *Jérome* (Zetterquist, Lars Karl Jérôme), landscape painter, master draughtsman, * 15.11.1898 Stockholm, † 1968 Arvika – S ⊡ Konstlex.; SvK; SvKL V; Vollmer V.
Zetterquist, *Jörgen* (Zetterquist, Lars Jörgen), painter, master draughtsman, graphic artist, * 17.11.1928 Arvika – S ⊡ Konstlex.; SvK; SvKL V.

Zetterquist, *Kajsa* (Zetterquist, Kajsa Charlotta), painter, master draughtsman, sculptor, * 18.11.1935 or 18.11.1936 Arvika – S, N ⊡ Konstlex.; NKL IV; SvK; SvKL V.
Zetterquist, *Kajsa Charlotta* (NKL IV; SvKL V) → **Zetterquist**, *Kajsa*
Zetterquist, *Lars Jörgen* (SvKL V) → **Zetterquist**, *Jörgen*
Zetterquist, *Lars Karl Jérôme* (SvKL V) → **Zetterquist**, *Jérome*
Zetterquist, *Lars Olov Wilhelm* (SvKL V) → **Zetterquist**, *Olle*
Zetterquist, *Märta* (Konstlex.) → **Zetterquist**, *Martha*
Zetterquist, *Märta Alfhild* (SvKL V) → **Zetterquist**, *Martha*
Zetterquist, *Martha* (Zetterquist, Märta Alfhild; Zetterquist, Märta), figure painter, landscape painter, flower painter, * 21.5.1903 Ronneby, † 1987 Arvika – S ⊡ Konstlex.; SvK; SvKL V.
Zetterquist, *Olle* (Zetterquist, Lars Olov Wilhelm), painter, master draughtsman, graphic artist, * 15.1.1927 Arvika – S ⊡ Konstlex.; SvK; SvKL V.
Zetterqvist, *Kjell* → **Zetterqvist**, *Kjell Torbjörn*
Zetterqvist, *Kjell Torbjörn*, sculptor, * 14.12.1905 Ornö – S ⊡ SvKL V.
Zettertéen, *Samuel*, goldsmith, f. 1759, † 1783 – S ⊡ ThB XXXVI.
Zetterstein, *Lorenz*, goldsmith, * 7.4.1718, † 15.7.1758 – EW ⊡ ThB XXXVI.
Zetterstrand, *Greta* → **Zetterstrand**, *Greta Agnes Charlotte*
Zetterstrand, *Greta Agnes Charlotte*, painter, * 21.8.1895 Stockholm, l. 1957 – S ⊡ SvKL V.
Zetterstrand, *Johan*, master draughtsman, * 5.12.1801 Norrköping, † 29.12.1876 Örberga – S ⊡ SvKL V.
Zetterström, *Carl*, painter, f. 1776, l. 1778 – S ⊡ SvKL V.
Zetterström, *Erik* → **Zetterström**, *Erik harald*
Zetterström, *Erik harald*, master draughtsman, * 14.8.1904 Stockholm – S ⊡ SvKL V.
Zetterström, *Gunnar* (Zetterström, Gunnar Emil), painter, * 8.1.1902 Stockholm, † 2.8.1965 Stockholm – S ⊡ Konstlex.; SvK; SvKL V.
Zetterström, *Gunnar Emil* (SvKL V) → **Zetterström**, *Gunnar*
Zetterström, *Mimmi* (Konstlex.) → **Zetterström**, *Vilhelmina Katarina*
Zetterström, *Mimmi Katarina* → **Zetterström**, *Vilhelmina Katarina*
Zetterström, *Nils*, painter, master draughtsman, * 1874 Kingsta (Näskott), † 5.8.1965 Frösön (Jämtland län) – S ⊡ SvKL V.
Zetterström, *Vilhelmina Katarina* (Zetterström, Wilhelmina Katarina; Zetterström, Mimmi), painter, * 3.3.1843 Gefle, † 26.5.1885 Paris – S, F ⊡ Konstlex.; SvK; SvKL V; ThB XXXVI.
Zetterström, *Wilhelmina Katarina* (SvKL V) → **Zetterström**, *Vilhelmina Katarina*
Zettervall, *Folke* (SvKL V) → **Zetterwall**, *Folke*
Zettervall, *Helgo* → **Zetterwall**, *Helgo Nikolaus*
Zettervall, *Helgo Nikolaus* (ELU IV; SvKL V) → **Zetterwall**, *Helgo Nikolaus*

Zetterwall, *Folke* (Zettervall, Folke), architect, painter, master draughtsman, * 21.10.1862 Lund, † 12.3.1955 Stockholm – S ⊡ SvK; SvKL V; ThB XXXVI.
Zetterwall, *Helgo* (DA XXXIII) → **Zetterwall**, *Helgo Nikolaus*
Zetterwall, *Helgo Nikolaus* (Zetterwall, Helgo; Zettervall, Helgo Nikolaus), architect, restorer, master draughtsman, painter, * 21.11.1831 Lidköping, † 17.3.1907 Stockholm – S ⊡ DA XXXIII; ELU IV; SvK; SvKL V; ThB XXXVI.
Zetti, *Italo*, graphic artist, * 18.2.1913 Florenz, † 1978 Casore del Monte – I ⊡ Comanducci V; DizArtItal; Servolini.
Zetti, *Johann Baptist* → **Cetto**, *Johann Baptist*
Zettl, *Anton*, painter, * 1793, † 1861 – SK ⊡ ArchAKL.
Zettl, *Baldwin*, graphic artist, * 29.9.1943 Falkenau (Eger) – CZ, D ⊡ ArchAKL.
Zettl, *Ludwig von (Ritter)*, architect, * 5.5.1821 Zboži, † 14.4.1891 Wien – A ⊡ ThB XXXVI.
Zettler, *Emil* (Vollmer V) → **Zettler**, *Emil Robert*
Zettler, *Emil Robert* (Zettler, Emil), sculptor, * 30.3.1878 Karlsruhe, † 10.1.1946 Chicago (Illinois) or Deerfield (Illinois) – D, USA ⊡ EAAm III; Falk; ThB XXXVI; Vollmer V.
Zettler, *Franz*, glass painter, * 11.2.1865 München, † 23.12.1949 München – D ⊡ ThB XXXVI; Vollmer V.
Zettler, *Franz Xaver (1841)*, glass painter, * 21.8.1841 München, † 27.3.1916 München – D ⊡ ThB XXXVI.
Zettler, *Franz Xaver (1902)*, glass painter, * 1902 München – D ⊡ ThB XXXVI; Vollmer V.
Zettler, *George*, ebony artist, * Deutschland, f. 1799 – F ⊡ Kjellberg Mobilier.
Zettler, *Max*, painter, * 2.1.1886 München, † 25.10.1926 München – D ⊡ Münchner Maler VI.
Zettlitzer, *Heřman* (Toman II) → **Zettlitzer**, *Hermann*
Zettlitzer, *Hermann* (Zettlitzer, Heřman; Zeitlitzer, Hermann), sculptor, * 22.8.1901 Dux – D, CZ ⊡ Davidson I; ThB XXXVI; Toman II; Vollmer V.
Zettmayer, *Jan* → **Zehetmayer**, *Johann*
Zettmayer, *Johann* → **Zehetmayer**, *Johann*
Zetto, *Domenico* → **Cetto**, *Domenico*
Zetto, *Johann Bapt.* (ThB XXXVI) → **Cetto**, *Johann Baptist*
Zetto, *Johann Baptist* → **Cetto**, *Johann Baptist*
Zettra, *Jakob de* → **Zetter**, *Jakob de*
Zettre, *Jakob de* → **Zetter**, *Jakob de*
Zettre, *Paul de* → **Zetter**, *Paul de*
Zetzner, *Daniel*, goldsmith, f. 7.2.1614, † 1628 Kulmbach – D ⊡ Sitzmann; ThB XXXVI.
Zetzner, *Matthäus Bartholomäus*, goldsmith, * 1622, † before 26.4.1686 Kulmbach – D ⊡ Sitzmann.
Zeubiger, *Johann Andreas*, painter, † 14.11.1693 Ofen – H ⊡ ThB XXXVI.
Zeuger, *M. A.*, portrait painter, f. 1759 – CH ⊡ Brun III.
Zeuger, *Marti Léon*, painter, * Lachen (Schwyz)(?), f. about 1730, l. about 1760 – CH ⊡ ThB XXXVI.

Zeuger, *Martin (1733),* painter, * 1733, l. 1778 – D ⚏ ThB XXXVI.

Zeugheer, *Leonhard* (Zeugherr, Leonhard), architect, * 11.1.1812 Zürich, † 16.12.1866 Zürich – CH ⚏ Brun III; DA XXXIII; ThB XXXVI.

Zeugherr, *Leonhard* (Brun III) → **Zeugheer,** *Leonhard*

Zeugolis, *Grigoris,* sculptor, * 1886 Athen, † 20.2.1950 Athen – GR ⚏ Lydakis V.

Zeuksid (ELU IV) → **Zeuxis** (445 BC)

Zeume, *Ewald,* painter, graphic artist, poster artist, * 17.7.1912 Magdeburg – D ⚏ Vollmer VI.

Zeume, *Johann Conrad* → **Seumen,** *Johann Conrad*

Zeune (Formschneider-Familie) (ThB XXXVI) → **Zeune,** *Joh. Conrad* (1764)

Zeune (Formschneider-Familie) (ThB XXXVI) → **Zeune,** *Joh. Conrad* (1859)

Zeune (Formschneider-Familie) (ThB XXXVI) → **Zeune,** *Joh. Erhard*

Zeune, *Joh. Conrad (1764)* (Zeune, Joh. Conrad (der Ältere)), form cutter, * 20.5.1764 St. Georgen am See (Bayreuth), † 22.2.1823 Thurnau – D ⚏ Sitzmann; ThB XXXVI.

Zeune, *Joh. Conrad (1859)* (Zeune, Joh. Conrad (der Jüngere)), form cutter, * 13.1.1800 or before 23.1.1800 Thurnau, † 4.12.1859 Thurnau – D ⚏ Sitzmann; ThB XXXVI.

Zeune, *Joh. Erhard,* form cutter, * 1728, † 19.3.1796 St. Georgen am See (Bayreuth) – D ⚏ Sitzmann; ThB XXXVI.

Zeunen, *Giacomo van,* artist, f. 1520 – I ⚏ Schede Vesme III.

Zeunen, *Jacob van,* tapestry weaver, f. 1644, l. 1660 – B, NL ⚏ ThB XXXVI.

Zeuner, painter, f. 1775, l. 1794 – NL, GB ⚏ ThB XXXVI.

Zeuner, *Günther,* painter, designer, * 31.10.1923 Dresden – D ⚏ Vollmer V.

Zeuner, *Joh. Joachim,* master draughtsman, f. about 1665 – D ⚏ ThB XXXVI.

Zeuner, *Kurt* → **Zeuner,** *Robert*

Zeuner, *Paul,* porcelain painter, * about 1864, † 30.10.1886 Altwasser – PL, D ⚏ Neuwirth II.

Zeuner, *Robert,* portrait painter, landscape painter, * 2.2.1885 Danzig, l. before 1947 – PL, D ⚏ ThB XXXVI.

Zeus, *Carl,* watercolourist, f. 1890, l. 1893 – USA ⚏ Hughes.

Zeusch, *Hans Georg,* sculptor, * Waldsee (Württemberg)(?), f. 1736 – D ⚏ ThB XXXVI.

Zeuschner, *F. A.,* portrait painter, landscape painter, f. before 1840 – D ⚏ ThB XXXVI.

Zeuthen, *Christian Olavius,* architectural painter, master draughtsman, graphic artist, * 10.9.1812 Kastrup (Kopenhagen), † 23.6.1890 Kopenhagen or Frederiksberg (Kopenhagen) – DK, S ⚏ SvKL V; ThB XXXVI.

Zeuthen, *Ernst* (Zeuthen, Ernst Johan), painter, graphic artist, master draughtsman, * 12.12.1880 or 30.12.1880 (Hof) Limme (Schweden) & Limme (Täfvelsås), † 15.9.1938 Gentofte – DK, S ⚏ Konstlex.; SvK; SvKL V; ThB XXXVI; Vollmer V.

Zeuthen, *Ernst Johan* (SvKL V; ThB XXXVI) → **Zeuthen,** *Ernst*

Zeuthen, *Laura* → **Wanscher,** *Laura*

Zeuthen, *Ole Wilhelm* → **Zeuthen,** *Wilhelm*

Zeuthen, *Wilhelm,* goldsmith, silversmith, * 1802 Fanø, † 1836 – DK ⚏ Bøje I.

Zeutner, *J. L. L. C.* → **Zentner,** *J. L. L. C.*

Zeutrager, *Enrique,* painter, * 15.9.1918 Berlin – RA, D ⚏ EAAm III; Merlino.

Zeuxiades, sculptor, f. 400 BC – GR ⚏ ThB XXXVI.

Zeuxippos (400 BC) (Zeuxippos (400 BC)), sculptor, f. 400 BC – GR ⚏ ThB XXXVI.

Zeuxis (445 BC) (Zeuxis (445 BC); Zeuksid), painter, sculptor, * 445 BC or 435 BC Herakleia (Pontien) or Herakleia (Griechenland), † about 400 BC or 386 BC – GR ⚏ DA XXXIII; ELU IV; ThB XXXVI.

Zeuxis (213 BC) (ThB XXXVI) → **Cossutius Zeuxis,** *Marcus*

Zevaco, *Jean François,* architect, * 8.1908 Casablanca – F ⚏ Vollmer V.

Zevakin, *Vasilij Leonidovič,* landscape painter, * 3.9.1889 Juža, † 24.4.1970 Kovrov – RUS ⚏ ChudSSSR IV.1.

Zevakin, *Viktor Sergeevič,* landscape painter, * 1.4.1926 Ščeglovsk – RUS ⚏ ChudSSSR IV.1.

Ževakina-Nikol'skaja, *Margarita Sergeevna* (ChudSSSR IV.1) → **Inozemceva,** *Margarita Sergeevna*

Zevalde, *Vanda* (Zevalde, Vanda Kristapovna), sculptor, * 27.6.1922 Kraslava – LV ⚏ ChudSSSR IV.1.

Zevalde, *Vanda Kristapovna* (ChudSSSR IV.1) → **Zevalde,** *Vanda*

Zevallos, *Luis,* painter, f. 1966 – PE ⚏ Ugarte Eléspuru.

Zevallos Acosta, *Grover,* painter, * 1927 Huánuco – PE ⚏ Ugarte Eléspuru.

Zevele, *Henry* → **Yevele,** *Henry*

Zevelee, *Henry* → **Yevele,** *Henry*

Zeveley, *Henry* → **Yevele,** *Henry*

Zevenbergen, *Georges Antoine van* (Pavière III.2) → **Zevenberghen,** *Georges Antoine van*

Zevenberghen, *Georges Antoine van* (Zevenbergen, Georges Antoine van; Van Zevenbergen, Georges), figure painter, still-life painter, * 30.11.1877 St-Jans-Molenbeek (Brüssel), † 1968 St-Josse-ten-Noode (Brüssel) – B ⚏ DPB II; Pavière III.2; ThB XXXVI.

Zevenberghen, *Lucas van,* goldsmith, f. 1480, l. 1487 – B, NL ⚏ ThB XXXVI.

Zevert, *Ernest Francevič* → **Zivart,** *Ėrnest Francevič*

Zevert, *Ernest Fricevič* → **Zivart,** *Ėrnest Francevič*

Zevert, *Ėrnst Francevič* → **Zivart,** *Ėrnest Francevič*

Zevert, *Ėrnst Fricevič* → **Zivart,** *Ėrnest Francevič*

Zevi, *Bruno,* architect, * 22.1.1918 Rom – I ⚏ ELU IV; Vollmer V.

Zevin, *Lev Jakovlevič* (Zevin, Lev Yakovlevich), painter, * 1902 Vitebsk, † 1942 – RUS, BY ⚏ ChudSSSR IV.1; Milner.

Zevin, *Lev Yakovlevich* (Milner) → **Zevin,** *Lev Jakovlevič*

Zevina, *Ada Mironovna,* portrait painter, still-life painter, * 23.8.1918 Kišinev – MD ⚏ ChudSSSR IV.1.

Zevina-Mansurova, *Ada Mironovna* → **Zevina,** *Ada Mironovna*

Zévort, *Émile* (Zevort, Emile Jean Pierre), painter of interiors, still-life painter, * 2.3.1865 Nizza, l. before 1947 – F ⚏ Alauzen; Edouard-Joseph III; ThB XXXVI.

Zevort, *Emile Jean Pierre* (Alauzen) → **Zévort,** *Émile*

Zevort, *Emile-Jean-Pierre* (Edouard-Joseph III) → **Zévort,** *Émile*

Zévort, *Georges,* painter, etcher, * 8.12.1863 Vincennes, l. before 1947 – F ⚏ Edouard-Joseph III; ThB XXXVI.

Zévort, *Madeleine Geneviève,* etcher, * Paris, f. about 1913 – F ⚏ Bénézit.

Zevort, *Michel,* painter, * 1949 Vincennes (Val-de-Marne) – F ⚏ Bénézit.

Zewe, *Otto,* sculptor, * 1921 – D ⚏ Vollmer VI.

Zewegshaw, *Otschiryn* → **Cewegžaw Očiryn**

Zeweley, *Henry* → **Yevele,** *Henry*

Zewy, *Carl* (Fuchs Maler 19.Jh. Erg.-Bd II; Fuchs Maler 19.Jh. IV) → **Zewy,** *Karl*

Zewy, *Eva,* figure painter, landscape painter, genre painter, * 25.9.1885 Wien, l. 1908 – A ⚏ Fuchs Geb. Jgg. II; Fuchs Maler 19.Jh. IV.

Zewy, *Karl* (Zewy, Carl), genre painter, portrait painter, landscape painter, * 21.4.1855 Wien, † 20.6.1929 Wien – A ⚏ Fuchs Maler 19.Jh. Erg.-Bd II; Fuchs Maler 19.Jh. IV; ThB XXXVI; Vollmer V.

Zey, *Martin,* cabinetmaker, * Riedlingen(?), f. 1533 – D ⚏ ThB XXXVI.

Zeydel, *Ludomir* → **Illinicz-Zajdel,** *Ludomir*

Zeydenberg, *Saveliy Moiseevich* → **Zejdenberg,** *Savelij Moiseevič*

Zeyer, porcelain painter(?), f. 1894 – D ⚏ Neuwirth II.

Zeyer, *Christian,* painter, * 1805 Esslingen, † 1881 Stuttgart – D ⚏ Nagel.

Zeyer, *Erich,* painter, graphic artist, * 1903 Stuttgart, † 1960 Stuttgart – D ⚏ Nagel.

Zeyer, *Jan* (Toman II) → **Zeyer,** *Johann*

Zeyer, *Jan Angelo* (Zeyer, Johann Angelo), watercolourist, * 29.9.1878 Prag, † 5.12.1945 Prag – CZ ⚏ ThB XXXVI; Toman II; Vollmer V.

Zeyer, *Johann* (Zeyer, Jan), architect, * 21.3.1847 Prag, † 6.5.1903 Prag – CZ, I ⚏ ThB XXXVI; Toman II.

Zeyer, *Johann Angelo* (ThB XXXVI) → **Zeyer,** *Jan Angelo*

Zeyfried, *Johann Felix* → **Seyfried,** *Johann Felix*

Zeyher, *Hans* (Kat. Nürnberg) → **Zeier,** *Hans*

Zeyher, *Johann Michael,* landscape gardener, gardener, * 26.11.1770 Oberzenn (Ansbach), † 23.4.1843 Schwetzingen – D ⚏ ThB XXXVI.

Zeyl, *Roelof van* → **Zijl,** *Roelof van*

Zeyler, *Thomas,* stonemason, f. 1515, l. 1540 – D ⚏ ThB XXXVI.

Zeymer, *Fritz,* architect, graphic artist, artisan, * 7.12.1886 Wien, † 3.3.1940 or 3.4.1940 Wien – A ⚏ Ries; ThB XXXVI; Vollmer V.

Zeysl, *Georg* → **Zeisl,** *Georg*

Zeysl, *Michael* → **Zeisl,** *Michael*

Zeysser, *Hans Jörg* → **Zeiser,** *Hans Jörg*

Zeyssnecker, *Jakob* → **Seisenegger,** *Jakob*

Zeyssolff, *Charles,* painter, * 21.3.1910 Munster (Haut-Rhin), † 13.6.1967 Colmar – F ⚏ Bauer/Carpentier VI.

Zeytblum, *Barthlome* → **Zeitblom,** *Bartholome*

Zeytblum, *Bartholome* → **Zeitblom,** *Bartholome*

Zeytblum, *Hanns* → **Zeitblom,** *Hans*
Zeytblum, *Hans* → **Zeitblom,** *Hans*
Zeytline, *Léon,* painter, * 1885 Paris, † 12.12.1962 Mulhouse (Elsaß) – F ▭ Bauer/Carpentier VI.
Zeytplaum, *Hanns* → **Zeitblom,** *Hans*
Zeytplaum, *Hans* → **Zeitblom,** *Hans*
Zezano, *Tommaso,* sculptor, bell founder, f. 1518 (?) – I ▭ ThB XXXVI.
Zezeka, *Fedor,* icon painter, f. 1684 – RUS ▭ ChudSSSR IV.1.
Žežer, *Anatolij Michajlovič* (ChudSSSR IV.1) → **Žežer,** *Anatolij Mychajlovyč*
Žežer, *Anatolij Mychajlovyč* (Žežer, Anatolij Michajlovič), painter, * 5.12.1937 Dnipropetrovs'k – UA ▭ ChudSSSR IV.1.
Žežerin, *Borys Petrovyč,* architect, * 27.7.1912 Kiev – UA ▭ SChU.
Zezner, *Daniel* → **Zetzner,** *Daniel*
Zezon, *Antonio,* lithographer, * 1803 Neapel, † 1881 Neapel – I ▭ Comanducci V; PittItalOttoc; Servolini; ThB XXXVI.
Zezos, *Spyridon,* painter, master draughtsman, * 1848 Athen, l. 1870 – GR, D ▭ Lydakis IV.
Zezula, *Oldřich,* painter, * 24.5.1907 Rataje – CZ ▭ Toman II.
Zezula, *Rudolf,* painter, * 16.2.1912 Sokolnice – CZ ▭ Toman II.
Žežulková, *Růžena,* painter, † 4.1939 – CZ ▭ Toman II.
Zezulová-Bízková, *Helena,* flower painter, landscape painter, * 11.9.1902 Volyně – CZ ▭ Toman II.
Zezzos, *Alessandro,* painter, * 12.2.1848 Venedig, † 8.1914 Vittorio Veneto – I ▭ Comanducci V; DEB XI; McEwan; ThB XXXVI.
Zezzos, *Georges* (Vollmer V) → **Zezzos,** *Georges Dominique*
Zezzos, *Georges Dominique* (Zezzos, Georges), painter, * 15.12.1883 Venise, l. before 1961 – F, I ▭ Bénézit; Edouard-Joseph III; ThB XXXVI; Vollmer V.
Zezzos, *Rossana,* woodcutter, * Vittorio Veneto, f. before 1929, † before 1991 – I ▭ Beringheli; Comanducci V; Servolini.
Zgabay, *Friedrich,* landscape painter, veduta painter, * 22.1.1872 Wien, † 3.5.1941 Wien – A ▭ Fuchs Maler 19.Jh. Erg.-Bd II.
Zgaib, *Khalil,* painter, * 1920 Dbayeh (Libanon) – RL ▭ Jakovsky.
Zgaiński, *Stanisław,* graphic artist, * 28.4.1907 Kruszewo, † 14.10.1944 Großrosen (Breslau) – PL ▭ Vollmer V.
Žgenti, *Aleksandr Varlamovič,* painter, * 22.10.1918 Zugdidi – GE ▭ ChudSSSR IV.1.
Zglinicka, *Hedwig von,* master draughtsman, f. before 1896 – D ▭ Ries.
Zglinicki, *Friedrich Pruss von,* graphic artist, illustrator, designer, * 11.4.1895 Berlin, † 1990 Berlin – D ▭ Flemig; Vollmer VI.
Zgraggen, *Maria,* painter, * 1957 Schattdorf – CH ▭ KVS.
Zgrzebny, *Robert,* painter, * 18.9.1871 Wien, † 5.7.1941 Wien – A ▭ Fuchs Maler 19.Jh. Erg.-Bd II.
Zgurskij, *Leonid Petrovič* (ChudSSSR IV.1) → **Zgurs'kyj,** *Leonid Petrovyč*

Zgurs'kyj, *Leonid Petrovyč* (Zgurskij, Leonid Petrovič), book illustrator, toymaker, graphic artist, book art designer, puppet designer, toy designer, painter, * 30.12.1932 Bol'schie Soročincy (Char'kov) – UA ▭ ChudSSSR IV.1.
Zhai, *Dakun,* painter, * Jiaxing (Zhejiang) (?), f. about 1770, l. 1804 – RC ▭ ArchAKL.
Zhai, *Jichang,* painter, * Jiaxing (Zhejiang) (?), f. about 1790, l. 1817 – RC ▭ ArchAKL.
Zhamet, *Albert Danilovich* (Milner) → **Žametas,** *Albertas*
Zhan, *Beixing,* painter, * 1932 – RC ▭ ArchAKL.
Zhan, *He,* painter, * Siming (Zhejiang), f. about 1500, l. about 1500 – RC ▭ ArchAKL.
Zhan, *Huan,* painter, f. 1994 – RC ▭ ArchAKL.
Zhan, *Jianjun,* painter, * 1931 – RC ▭ ArchAKL.
Zhan, *Jingfeng,* painter, * about 1560 Xiuning (Anhui), l. 1600 (?) – RC ▭ ArchAKL.
Zhan, *Wang,* painter, * 1962 Beijing – RC ▭ ArchAKL.
Zhan, *Zhonghe,* painter, f. 1368, l. 1644 – RC ▭ ArchAKL.
Zhan, *Zhonghen (?)* → **Zhan,** *Zhonghe*
Zhan, *Ziqian* (Chan Tzŭ-ch'ien), painter, * Ch'iangan (?), f. 581, l. 628 – RC ▭ DA XXXIII; ThB VI.
Zhang, *Anzhi,* painter, * 1910 Yangzhou (Jiangsu) – RC, GB ▭ ArchAKL.
Zhang, *Biwu,* painter, * 1905 – RC ▭ ArchAKL.
Zhang, *Cai,* painter, f. 1672, l. 1672 – RC ▭ ArchAKL.
Zhang, *Cheng* (Chang Ch'êng), japanner, f. about 1350 – RC ▭ ThB VI.
Zhang, *Chenglong,* painter, f. 1368 – RC ▭ ArchAKL.
Zhang, *Chong,* painter, * Nanjing (?), f. about 1570, l. about 1610 – RC ▭ ArchAKL.
Zhang, *Cining,* painter, * 1743 Cangzhou (Hebei) (?), l. after 1816 – RC ▭ ArchAKL.
Zhang, *Da-li,* painter, f. 1987 – RC ▭ ArchAKL.
Zhang, *Daofan,* painter, f. before 1926, l. 1926 – RC, F ▭ ArchAKL.
Zhang, *Daowu,* painter, * Fushan (Shanxi) (?), f. 1793, l. 1793 – RC ▭ ArchAKL.
Zhang, *Dawo,* painter, * 1943 – RC ▭ ArchAKL.
Zhang, *Dazhuan,* painter, * 1905 – RC ▭ ArchAKL.
Zhang, *Ding,* painter, * 1917 – RC ▭ ArchAKL.
Zhang, *Dong,* painter, * Wujiang (Jiangsu) (?), f. about 1750, l. about 1774 – RC ▭ ArchAKL.
Zhang, *Dunli (1068),* painter, * Kaifeng (Henan) (?), f. 1068, l. 1100 – RC ▭ ArchAKL.
Zhang, *Fagen,* painter, * 1930 – RC ▭ ArchAKL.
Zhang, *Fangru* (Chang Fang-ju), painter, f. 1271 – RC ▭ ThB VI.
Zhang, *Feng* (Chang Fêng), painter, * Shangyuan (Nanjing), f. 1601 – RC ▭ ThB VI.
Zhang, *Fengyi,* painter, f. 1626, l. 1626 – RC ▭ ArchAKL.
Zhang, *Fu (1410),* painter, * 1410 Pinghu (Zhejiang), † 1490 – RC ▭ ArchAKL.

Zhang, *Fu (1546),* painter, * 1546 Taicang (Jiangsu), † after 1631 – RC ▭ ArchAKL.
Zhang, *Ga,* painter, f. 1949 – RC ▭ ArchAKL.
Zhang, *Geng* (Chang Kêng), painter, * 1685 Xiushui (Zhejiang) (?), † 1760 – RC ▭ ThB VI.
Zhang, *Gong,* painter, * 1959 – RC ▭ ArchAKL.
Zhang, *Gu* (Chang Ku), painter, f. about 1640, l. about 1660 – RC ▭ ThB VI.
Zhang, *Guan,* painter, f. 1301, l. 1400 – RC ▭ ArchAKL.
Zhang, *Guangyu (1900),* painter, * 1900, † 1965 – RC ▭ ArchAKL.
Zhang, *Guangyu (1935),* caricaturist, cartoonist, f. before 1935, l. 1935 – RC ▭ ArchAKL.
Zhang, *Guchu* (Chang Ku-chu), flower painter, * 1909 Guangzhou – RC ▭ Vollmer I.
Zhang, *Hao (1736),* painter, * Quiantang (Zhejiang) (?), f. 1736, l. 1796 – RC ▭ ArchAKL.
Zhang, *Hao (1987),* painter, f. 1987 – RC ▭ ArchAKL.
Zhang, *He,* painter, * Suzhou (Jiangsu) (?), f. about 1630, l. about 1630 – RC ▭ ArchAKL.
Zhang, *Heng* (Chang Hêng), painter, * 78 (?) Wu-ch'ang (Hupeh), † 139 Loyang (Honan) – RC ▭ ThB VI.
Zhang, *Hong* (Zhang Hong; Chang Hung), painter, * 1577 Suzhou (Jiangsu), † about 1652 – RC ▭ ThB VI.
Zhang, *Hongnian,* painter, * 1949 – RC ▭ ArchAKL.
Zhang, *Hongru,* painter, * 1943 – RC ▭ ArchAKL.
Zhang, *Hongtu,* painter, * 1943 – RC ▭ ArchAKL.
Zhang, *Hongwei* (Chang Hung-wei), flower painter, bird painter, f. after 1900, l. before 1976 – RC ▭ Vollmer I.
Zhang, *Hui,* painter, * Taicang (Jiangsu), f. 1465, l. 1487 – RC ▭ ArchAKL.
Zhang, *Ji* (Chang Chi), painter, f. 1368 – RC ▭ ThB VI.
Zhang, *Jianding,* painter, * 1943 – RC ▭ ArchAKL.
Zhang, *Jianyun,* painter, * 1955 – RC ▭ ArchAKL.
Zhang, *Jing* (Dshang Djin), painter, * 2.1907 Suzhou (Jiangsu) – RC ▭ Vollmer V.
Zhang, *Jingying,* painter, f. before 1946, l. 1946 – RC, GB ▭ ArchAKL.
Zhang, *Jizhi,* painter, f. 960 – RC ▭ ArchAKL.
Zhang, *Kaiji* (Chang K'ai-chi), flower painter, bird painter, f. after 1900, l. before 1976 – RC ▭ Vollmer I.
Zhang, *Kan,* painter, f. 986 – RC ▭ ArchAKL.
Zhang, *Kongsun,* painter, * 1233, † 1307 – RC ▭ ArchAKL.
Zhang, *Kunyi* (Chang K'un-i), landscape painter, flower painter, bird painter, f. after 1900, l. before 1976 – RC ▭ Vollmer I.
Zhang, *Lei,* land art artist, installation artist, conceptual artist, * about 1965 Ji'nan (Shandong), l. 1998 – RC ▭ ArchAKL.
Zhang, *Leping,* caricaturist, f. after 1900, l. before 1976 – RC ▭ ArchAKL.
Zhang, *Lianqing,* calligrapher (?), f. after 1900, l. before 1984 – RC ▭ ArchAKL.
Zhang, *Ling,* painter, f. 1501, l. 1515 – RC ▭ ArchAKL.

Zhang, *Longzhang* (Chang Lung-chang), painter, f. about 1595, l. about 1595 – RC □ ThB VI.

Zhang, *Lu (1464)* (Chang Lu), painter, * about 1464 or about 1468 or about 1495 Kaifeng (Honan) or Bianliang, † about 1538 – RC □ DA XXXIII; ThB VI.

Zhang, *Lu (1919)*, painter, * 1919, † 1977 – RC □ ArchAKL.

Zhang, *Luoping* (Zhang, Luopingg), painter, f. before 26.7.1960 – RC □ ArchAKL.

Zhang, *Luopingg* (ArchAKL) → **Zhang,** *Luoping*

Zhang, *Mao*, painter, * Hangzhou (Zhejiang)(?), f. 1190, l. 1193 – RC □ ArchAKL.

Zhang, *Mengkui*, painter, f. 1279 – RC □ ArchAKL.

Zhang, *Mu*, painter, * Dongkuan (Guangdong)(?), f. about 1620, l. about 1700 – RC □ ArchAKL.

Zhang, *Naiji*, painter, * Tongchang (Anhui), f. about 1820, l. about 1820 – RC □ ArchAKL.

Zhang, *Nanben* (Chang Nan-pên), painter, f. 801 – RC □ ThB VI.

Zhang, *Ning* (Chang Ning), painter, * Hai-yen (Chehkiang)(?), f. 1454, l. about 1500 – RC □ ThB VI.

Zhang, *Peidun*, painter, calligrapher, * Suzhou (Jiangsu)(?), f. 1801 – RC □ ArchAKL.

Zhang, *Peili*, painter, * 1957 – RC □ ArchAKL.

Zhang, *Pengchong*, painter, * 1688, † 1745 – RC □ ArchAKL.

Zhang, *Qinruo*, painter, * 1929 – RC □ ArchAKL.

Zhang, *Qiren*, painter, * 1913, † 1983 – RC □ ArchAKL.

Zhang, *Qiugu*, painter, * Renhe (Zhejiang), f. 1781, l. 1789 – J, RC □ ArchAKL.

Zhang, *Qiyi* (Dshang Tji-i), painter, * 2.1914 Fujian – RC □ Vollmer V.

Zhang, *Qizu*, painter, f. 1601, l. 1650 – RC □ ArchAKL.

Zhang, *Renshan*, painter, f. 1701, l. 1800 – RC □ ArchAKL.

Zhang, *Ruitu* (Zhang Ruitu), painter, calligrapher, * 1570 Quanzhou (Fujian)(?) or Jinjiang (Fujian), † 4.1641 or 5.1641(?) – RC □ DA XXXIII.

Zhang, *Ruo'ai*, painter, * 1713 Tongcheng (Anhui)(?), † 1746 – RC □ ArchAKL.

Zhang, *Ruocheng*, painter, * 1722, † 1770 – RC □ ArchAKL.

Zhang, *Sengyou* (Chang Sêng-yu), painter, f. 486 – RC □ ThB VI.

Zhang, *Shanzi*, painter, * 1895 Neijiang (Sichuan), † about 1943 – RC □ ArchAKL.

Zhang, *Shaojiu*, painter, f. 1828, l. 1828 – RC □ ArchAKL.

Zhang, *Shen*, painter, f. 1368 – RC □ ArchAKL.

Zhang, *Sheng* (Chang Shêng), painter, * Hangzhou (Zhejiang)(?), f. about 1690, l. about 1690 – RC □ ThB VI.

Zhang, *Shengfu*, painter, f. before 1939, l. 1939 – RC, F □ ArchAKL.

Zhang, *Shengwen*, painter, f. 1172, l. 1240 – RC □ ArchAKL.

Zhang, *Shizhang*, painter, * Yangzhou (Jiangsu)(?), f. about 1700, l. about 1700 – RC □ ArchAKL.

Zhang, *Shouzhong*, painter, * Songjiang (Shanghai)(?), f. 1301 – RC □ ArchAKL.

Zhang, *Shuitu* (Chang Shui-t'u), painter, calligrapher, * about 1580 Chin-chiang (Fuhkien), † about 1640 – RC □ ThB VI.

Zhang, *Shunzi*, landscape painter, * Hangzhou (Zhejiang)(?), f. about 1330, l. about 1350 – RC □ ArchAKL.

Zhang, *Shuqi* (Chang Shu-ch'i), animal painter, flower painter, * 1900 P'u-chiang, † 1957 – RC, USA □ Vollmer I.

Zhang, *Sigong* (Chang-Ssŭ-kung), painter, f. 960 – RC □ ArchAKL.

Zhang, *Songnan*, painter, * 1942 – RC □ ArchAKL.

Zhang, *Su*, painter, f. 1644 – RC □ ArchAKL.

Zhang, *Tianqi* (Chang T'ien-ch'i), flower painter, bird painter, f. after 1900, l. before 1953 – RC □ Vollmer I.

Zhang, *Tingji*, painter, * 1768 Jiaxing (Zhejiang)(?), † 1848 – RC □ ArchAKL.

Zhang, *Tingyan*, painter, f. 1736 – RC □ ArchAKL.

Zhang, *Tongxia*, painter, * 1929 – RC □ ArchAKL.

Zhang, *Wang*, painter, * 1916 – RC □ ArchAKL.

Zhang, *Wentao*, painter, * 1764 Suining (Sichuan), † 1814 – RC □ ArchAKL.

Zhang, *Wenxin*, painter, * 1928 – RC □ ArchAKL.

Zhang, *Wenzhi*, painter, * 1959 Huazhou – RC □ ArchAKL.

Zhang, *Wu*, painter, * Hangzhou (Zhejiang)(?), f. about 1360, l. about 1360 – RC □ ArchAKL.

Zhang, *Xi'ai*, wood engraver, f. after 1900, l. before 1976 – RC □ ArchAKL.

Zhang, *Xiao*, painter, * 1718, † about 1800 – RC □ ArchAKL.

Zhang, *Xiaofei*, painter, * 1918 – RC □ ArchAKL.

Zhang, *Xiaogang*, painter, * 1958 – RC □ ArchAKL.

Zhang, *Xiaoshi* (Chang Hsiao-shih), painter, f. 601 – RC □ ThB VI.

Zhang, *Xihuang*, painter, f. 1368 – RC □ ArchAKL.

Zhang, *Xin (1780)* (Chang Hsin), painter, f. about 1780, l. 1888 – RC, J □ ThB VI.

Zhang, *Xin (1967)* (Zhang, Xin), action artist, assemblage artist, * 1967 Shanghai – RC □ ArchAKL.

Zhang, *Xiong*, painter, * 1803 Xiushui (Zhejiang)(?), † 1886 – RC □ ArchAKL.

Zhang, *Xu*, painter, * about 659, † about 748 – RC □ ArchAKL.

Zhang, *Xuan (714)* (Chang Hsüan), painter, * Chang'an, f. 710, † after 748 – RC □ DA XXXIII; ThB VI.

Zhang, *Xuan (1586)*, painter, * Huizhou (Guangdong)(?), f. 1586, l. 1586 – RC □ ArchAKL.

Zhang, *Xuan (1899)* (Dshang Sch'-jüän), painter, * 5.1899 Jiangsu, l. before 1961 – RC □ Vollmer V.

Zhang, *Xuezeng* (Chang, Hsüeh-Tsêng), painter, * Shanyin (Zhejiang), f. about 1630, l. about 1650 – RC □ ArchAKL.

Zhang, *Xuming* (Chang Hsü-ming), painter, f. before 1934, l. before 1953 – RC, D □ Vollmer I.

Zhang, *Xun (1301)*, painter, * Suzhou (Jiangsu)(?), f. 1301, l. 1400 – RC □ ArchAKL.

Zhang, *Xun (1601)*, painter, * Jinyang (Shenxi)(?), f. 1601, l. 1700 – RC □ ArchAKL.

Zhang, *Yan*, painter, * Jiading (Jiangsu), f. about 1630, l. about 1630 – RC □ ArchAKL.

Zhang, *Yanchang*, painter, * 1738 Haiyan (Zhejiang), † after 1810 – RC □ ArchAKL.

Zhang, *Yanfu*, painter, f. about 1346, l. about 1355 – RC □ ArchAKL.

Zhang, *Yangshi*, woodcutter, f. after 1900, l. 1953 – RC □ ArchAKL.

Zhang, *Yi* → **Cheung,** *Yee*

Zhang, *Yi (1255)*, painter, * Nanjing(?), f. 1225, l. 1264 – RC □ ArchAKL.

Zhang, *Yi (1988)*, painter, f. 1988 – RC □ ArchAKL.

Zhang, *Yin*, painter, * 1761 Dantu (Jiangsu), † 1829 – RC □ ArchAKL.

Zhang, *Yongsheng*, painter, f. 1968 – RC □ ArchAKL.

Zhang, *Yongxi*, painter, graphic artist, * 1913 Chengdu (Sichuan) – RC □ ArchAKL.

Zhang, *You (1401)*, painter, * Fengyang (Anhui)(?), f. 1401 – RC □ ArchAKL.

Zhang, *Youlian*, painter, f. before 1968, l. before 1976 – RC □ ArchAKL.

Zhang, *Yu (1200)*, painter, calligrapher, f. 1200 – RC □ ArchAKL.

Zhang, *Yu (1275)*, painter, * 1275 Qiantang (Zhejiang)(?), † 1348 – RC □ ArchAKL.

Zhang, *Yu (1680)*, painter, * Wuxi (Jiangsu)(?), f. about 1680, l. about 1680 – RC □ ArchAKL.

Zhang, *Yu (1734)*, painter, * 1734 Nanjing(?), † 1803 – RC □ ArchAKL.

Zhang, *Yuan (890)*, painter, * Jinshui (Sichuan), f. about 890, l. about 930 – RC □ ArchAKL.

Zhang, *Yuan (1320)*, painter, f. about 1320, l. about 1320 – RC □ ArchAKL.

Zhang, *Yuanju*, painter, * Suzhou (Jiangsu), f. 1601 – RC □ ArchAKL.

Zhang, *Yuanshi*, painter, f. about 1570, l. about 1570 – RC □ ArchAKL.

Zhang, *Yucai*, painter, f. 1279 – RC □ ArchAKL.

Zhang, *Yueguang* (Dshang, Jü-gwang), painter, * 7.1885 Shaoxing (Zhejiang), l. 1916 – RC □ Vollmer V.

Zhang, *Yuehu* (Chang Yüeh-hu), painter, f. before 1276(?), l. 1276(?) – RC □ ThB VI.

Zhang, *Yueren*, painter, * 1940 Qinhuangdao – RC □ ArchAKL.

Zhang, *Yuguang* (Chang-Yü-kuang), figure painter, flower painter, f. before 1934, l. 1953 – RC □ Vollmer I.

Zhang, *Yuscheng*, painter, f. before 12.6.1959 – RC □ ArchAKL.

Zhang, *Yusen*, painter, * Dangtu (Anhui)(?), f. 1736 – RC □ ArchAKL.

Zhang, *Yusi*, painter, f. 1401 – RC □ ArchAKL.

Zhang, *Zaixue*, painter, f. 1949 – RC □ ArchAKL.

Zhang, *Zao (701)*, landscape painter, f. 701 – RC □ ArchAKL.

Zhang, *Zao (780)* (Chang Tsao), painter, f. before 780, l. 784 – RC □ ThB VI.

Zhang, *Zao (1691)*, painter, * 1691 Huating (Jiangsu), † 1745 – RC □ ArchAKL.

Zhang, *Ze* (Chang-Tsê), figure painter, landscape painter, * Anhui, f. after 1900, l. before 1959 – RC □ Vollmer I.

Zhang, *Zeduan*, painter, * Dongwu (Shandong), f. 1127, l. 1127 – RC ▭ ArchAKL.

Zhang, *Zeyou*, painter, * Kiang-Son, f. before 1940, l. 1940 – RC, F ▭ ArchAKL.

Zhang, *Zezhi*, painter (?), f. 1644 – RC ▭ ArchAKL.

Zhang, *Zhenqi*, woodcutter, * 1934 – RC ▭ ArchAKL.

Zhang, *Zhongren*, painter, sculptor, * 1907 Suzhou (Jiangsu) – RC ▭ ArchAKL.

Zhang, *Zhuo*, painter, * Oufu (Zhandong), f. 1801, l. 1850 – RC ▭ ArchAKL.

Zhang, *Ziwen*, painter, * 19.8.1918 – RC, F ▭ ArchAKL.

Zhang, *Zixiang* (Chang Tzu-hsiang), bird painter, flower painter, f. before 1934, † Suzhou, l. 1934 – RC ▭ Vollmer I.

Zhang, *Zongcang*, painter, * 1686 Suzhou (Jiangsu) (?), † about 1756 – RC ▭ ArchAKL.

Zhang, *Zuoliang*, painter, * 1928 – RC ▭ ArchAKL.

Zhang Hong → **Zhang**, *Hong*

Zhang Ruitu (DA XXXIII) → **Zhang**, *Ruitu*

Zhankui → **Chen**, *Xian* (1610)

Zhann → **Zschau**

Zhann, pewter caster, f. 1502 – CH ▭ Bossard.

Zhao, *Anzhi* (Chao An-chih), flower painter, f. before 1934, l. before 1953 – RC ▭ Vollmer I.

Zhao, *Bandi*, painter, * 1963 – RC ▭ ArchAKL.

Zhao, *Bei*, painter, * Siming (Zhejiang) (?), f. 1601 – RC ▭ ArchAKL.

Zhao, *Bingchong*, painter, * Shanghai (?), f. about 1800, l. about 1800 – RC ▭ ArchAKL.

Zhao, *Boju* (Chao Po-chü), landscape painter, figure painter, flower painter, bird painter, * about 1120, l. about 1187 – RC ▭ ThB VI.

Zhao, *Chang (960)* (Chao Ch'ang), flower painter, animal painter, * about 960 Guanghan (Sichuan), † after 1016 – RC, J ▭ DA XXXIII; ThB VI.

Zhao, *Chang (1974)*, painter, * 1974 – RC ▭ ArchAKL.

Zhao, *Cheng*, landscape painter, * 1581 Yingzhou (Anhui) (?), † after 1654 – RC ▭ ArchAKL.

Zhao, *Chunxiang*, painter, * 1913, † 1991 – RC ▭ ArchAKL.

Zhao, *Daheng*, painter, f. 1101 – RC ▭ ArchAKL.

Zhao, *Dan*, painter, calligrapher, * 1915 Tongcheng, † 10.10.1980 – RC ▭ ArchAKL.

Zhao, *Fu*, painter, * Zhenjiang (Jiangsu), f. 1131 – RC ▭ ArchAKL.

Zhao, *Gan* (Chao Kan), landscape painter, flower painter, f. 961 – RC ▭ DA XXXIII.

Zhao, *Gongyou*, painter, * Changan (Sichuan) (?), f. about 825, l. about 850 – RC ▭ ArchAKL.

Zhao, *Guangfu*, painter, * Huayuan (Shenxi) (?), f. 960 – RC ▭ ArchAKL.

Zhao, *Hongben*, painter, * 1915 – RC ▭ ArchAKL.

Zhao, *Jianren*, painter, f. 1988 – RC ▭ ArchAKL.

Zhao, *Ju*, painter, f. 1251 – RC ▭ ArchAKL.

Zhao, *Kexiong*, painter, f. 960 – RC ▭ ArchAKL.

Zhao, *Kui*, painter, * Hengshan (Honan), f. 1266, l. 1266 – RC ▭ ArchAKL.

Zhao, *Lin (1135)*, painter, f. 1135 – RC ▭ ArchAKL.

Zhao, *Lin (1351)*, painter, f. 1351 – RC ▭ ArchAKL.

Zhao, *Lingjun*, painter, f. 1086 – RC ▭ ArchAKL.

Zhao, *Lingrang* (Chao Ta-nien), painter, f. about 1070, l. about 1100 – RC ▭ ArchAKL.

Zhao, *Lingsong*, painter, f. 1151 – RC ▭ ArchAKL.

Zhao, *Mengfu* (Chao Mêng-fu), painter, calligrapher, * 1254 Wu-hsing (Chehkiang), † 1322 – RC ▭ ThB VI.

Zhao, *Mengjian* (Chao Mêng-chien), landscape painter, flower painter, calligrapher, * 1199, † 1295 – RC ▭ ThB VI.

Zhao, *Mingshan*, painter, f. 1801 – RC ▭ ArchAKL.

Zhao, *Ruyin*, painter, f. about 1401 – RC ▭ ArchAKL.

Zhao, *Shao'ang* (Chao Shao-ang), figure painter, * 6.3.1905 Guangzhou – RC ▭ Vollmer I.

Zhao, *Sheng* (Chao Sheng; Shen Chao), architect, * Wuxi (Jiangsu), f. 1919 – RC, USA ▭ Vollmer I; Vollmer IV.

Zhao, *Shichen*, painter, f. 1644 – RC ▭ ArchAKL.

Zhao, *Shihong*, painter, f. after 1900, l. before 1927 – RC ▭ ArchAKL.

Zhao, *Shilei*, painter, f. 960 – RC ▭ ArchAKL.

Zhao, *Shuru* (Chao Shu-ju), animal painter, f. after 1900, l. before 1976 – RC ▭ Vollmer I.

Zhao, *Shusong*, painter, * 1934 – RC ▭ ArchAKL.

Zhao, *Songquan*, painter, * 1915 Li-shui – RC ▭ ArchAKL.

Zhao, *Wangyun* (Dshau Wang-jün), painter, * 1906 Hebei, † 1977 – RC ▭ Vollmer V.

Zhao, *Xiuhuan*, painter, * 1946 – RC ▭ ArchAKL.

Zhao, *Xiyuan*, painter, f. 1279 – RC ▭ ArchAKL.

Zhao, *Xun* (Chao Hsün), flower painter, calligrapher, f. 1368 – RC ▭ ThB VI.

Zhao, *Yan*, painter, * Ch'enchou (Honan), f. 901, † 922 – RC ▭ ArchAKL.

Zhao, *Yan (1985)*, painter, f. 1985 – RC ▭ ArchAKL.

Zhao, *Yannian* (Dshau Jän-njän), painter, graphic artist, * 3.1925 Zhejiang – RC ▭ Vollmer V.

Zhao, *Yi*, painter, f. 1701 – RC ▭ ArchAKL.

Zhao, *Yixiong*, painter, * 1934 – RC ▭ ArchAKL.

Zhao, *Yong*, painter, f. 1368 – RC ▭ ArchAKL.

Zhao, *Yongxian*, painter, f. 1590, l. 1590 – RC ▭ ArchAKL.

Zhao, *Youping*, painter, * 1932 – RC ▭ ArchAKL.

Zhao, *Yu*, painter, * 1926, † 1980 – RC ▭ ArchAKL.

Zhao, *Yuan* (Chao Yüan), painter, * Suzhou (Jiangsu) (?), f. about 1368, † 1372 – RC ▭ ThB VI.

Zhao, *Zhe*, painter, f. 1551 – RC ▭ ArchAKL.

Zhao, *Zhichen*, painter, * Qiantang (Zhejiang) (?), f. 1786 – RC ▭ ArchAKL.

Zhao, *Zhiqian* (Zhao Zhiqian), painter, calligrapher, engraver, * 8.8.1829 Kuaiji, † 18.11.1884 Nanchang (Jiangxi) – RC ▭ DA XXXIII.

Zhao, *Zhong*, painter, calligrapher, * Wujiang (Jiangsu) (?), f. 1279 – RC ▭ ArchAKL.

Zhao, *Zhongmu* (Chao Yung; Chao Chung-mu), painter, calligrapher, * 1289 Wuxing (Zhejiang), † 1352 or 1364 – RC ▭ DA XXXIII.

Zhao, *Zhongyi* (Chao Chung-i), painter, f. 935 – RC ▭ ThB VI.

Zhao, *Zhundao*, painter, * 1930 – RC ▭ ArchAKL.

Zhao, *Ziyun* (Chao Tzu-yün), landscape painter, flower painter, f. before 1934, l. before 1953 – RC ▭ Vollmer I.

Zhao, *Zonghan*, painter, f. 1064 – RC ▭ ArchAKL.

Zhao, *Zuo* (Zhao Zuo), calligrapher, painter, * about 1570 Songjiang (Jiangsu) or Hua-t'ing (Kiangsu), † about 1633 Tangxi (Hangzhou) – RC ▭ DA XXXIII.

Zhao Zhiqian (DA XXXIII) → **Zhao**, *Zhiqian*

Zhao Zuo (DA XXXIII) → **Zhao**, *Zuo*

Zhaoan, painter, f. after 1900, l. before 1964 – RC ▭ ArchAKL.

Zhaslo, *Adalbert Johann*, enchaser, f. about 1793 – CZ ▭ ThB XXXVI.

Zhdanov, *G. I.* (Milner) → **Ždanov**, *G. I.*

Zhegin, *Lev Fedorovich* (Milner) → **Žegin**, *Lev Fedorovič*

Zhegin-Shekhtel', *Lev Fedorovich* → **Žegin**, *Lev Fedorovič*

Zhelokhovtsev, *Valentin Nikolaevich* (Milner) → **Želochovcev**, *Valentin Nikolaevič*

Zhemayuis, *Albert Danilovich* → **Žametas**, *Albertas*

Zhen, *Da*, painter, * 1923 or 1925 – RC ▭ ArchAKL.

Zhen, *Dayu*, painter, * 1913 – RC ▭ ArchAKL.

Zhen, *Guo*, graphic artist, illustrator, f. after 1900, l. before 1957 – RC ▭ ArchAKL.

Zhen, *Jinfu*, painter, f. after 1900 (?), l. before 1944 – RC ▭ ArchAKL.

Zhen, *Jingliang*, potter, f. after 1900, l. before 1991 – RC, USA ▭ ArchAKL.

Zhen, *Jiuzao*, painter, * 1906 – RC ▭ ArchAKL.

Zhen, *Yizhou*, painter, f. 1849, l. 1849 – RC ▭ ArchAKL.

Zhen, *Yongren*, graphic artist, * 1919 – RC ▭ ArchAKL.

Zhen, *Youdian*, painter (?), f. after 1900 (?), l. before 1964 – RC ▭ ArchAKL.

Zhen, *Zhizheng*, artist, f. before 1993, l. 1993 – RC, F ▭ ArchAKL.

Zheng, *Chongbin*, painter, f. 1988 – RC ▭ ArchAKL.

Zheng, *Dekun*, artist, * 1908 – RC ▭ ArchAKL.

Zheng, *Dianxian*, painter, f. 1496 – RC ▭ ArchAKL.

Zheng, *Ji*, painter, f. 1801 – RC ▭ ArchAKL.

Zheng, *Ke*, sculptor, medalist, f. after 1900, l. before 1976 – RC, F ▭ ArchAKL.

Zheng, *Leiquan* (Chêng Lei-ch'üan), figure painter, f. 1901, † before 1934 – RC ▭ Vollmer I.

Zheng, *Manqing* (Chêng Man-ch'ing), flower painter, animal painter, f. 1901 – RC ▭ Vollmer I.

Zheng, Min, painter, * Xiexian (Anhui) (?), f. about 1670, l. about 1670 – RC ⊡ ArchAKL.

Zheng, Naiguang, painter, * 1911 – RC ⊡ ArchAKL.

Zheng, Qian, painter, calligrapher, * Zhengzhou (Henan) (?), f. about 746 – RC ⊡ ArchAKL.

Zheng, Shi, painter, f. 1368 – RC ⊡ ArchAKL.

Zheng, Shuang, graphic artist, * 1936 Changchun – RC ⊡ ArchAKL.

Zheng, Shuwen (Chêng Shu-wên), animal painter, landscape painter, f. 1901 – RC ⊡ Vollmer I.

Zheng, Sixiao (Chêng Ssǔ-hsiao), painter, * Lien-chiang (Fuhkien) (?), f. about 1240, l. about 1310 – RC ⊡ ThB VI.

Zheng, Tieyai, painter, f. 1644 – RC ⊡ ArchAKL.

Zheng, Wei, woodcutter, * 1928 – RC ⊡ ArchAKL.

Zheng, Wenxi (Chêng-Wen-Hsi), animal painter, f. 1901 – RC ⊡ Vollmer I.

Zheng, Wuchang (Chêng Wu-ch'ang), figure painter, landscape painter, * 1894 Shaoxing (Zhejiang), l. 1946 – RC ⊡ Vollmer I.

Zheng, Xi, painter, * Suzhou (Jiangsu) (?), f. about 1350, l. about 1350 – RC ⊡ ArchAKL.

Zheng, Xie, painter, calligrapher, * 1693 Yangzhou (Jiangsu) (?), † 1765 – RC ⊡ ArchAKL.

Zheng, Xu, painter, f. 960 – RC ⊡ ArchAKL.

Zheng, Yaonian, painter, f. 1619 – RC ⊡ ArchAKL.

Zheng, Zhendo, artist, * 1898, l. 1958 – RC ⊡ ArchAKL.

Zheng, Zhiyan, painter, * Nanjing (?), f. about 1586 – RC ⊡ ArchAKL.

Zheng, Zhong, painter, * Xiexian (Anhui), f. 1565, l. 1630 – RC ⊡ ArchAKL.

Zhenhua → Ben-Yao

Zhenjie → Chen, Shuoshi

Zhevele, Henry → Yevele, Henry

Zhi, Yujiao, poster artist, graphic artist, f. 1953 – RC ⊡ ArchAKL.

Zhi'an Daoren → Bi, Han

Zhida, painter, f. 1368 – RC ⊡ ArchAKL.

Zhifeizi → Riguan

Zhigong, painter, f. 418, † 514 – RC ⊡ ArchAKL.

Zhiguizi → Riguan

Zhijiing → Wu, Dacheng

Zhilinsky, Dmitri Dmitrievich (Milner) → Žilinskij, Dmitrij Dmitrievič

Zhille, Nikola → Gillet, François

Zhivago, Semen Afanas'evich (Milner) → Živago, Semen Afanas'evič

Zhiweng, painter, f. 1251 – RC, J ⊡ ArchAKL.

Zhixian → Wu bin

Zhixue laoren → Yang, Jin

Zhiyong, calligrapher, f. 420 – RC ⊡ ArchAKL.

Zhizhu → Bi, Hui

Zhodeyko, Leonid Florianovich (Milner) → Žodejko, Leonid Florianovič

Zholtovsky, Ivan Vladislavovich (DA XXXIII) → Žoltovskij, Ivan Vladislavovič

Zhong, Acheng, painter, * 1934 – RC ⊡ ArchAKL.

Zhong, Buqing, painter, * 1910 – RC ⊡ ArchAKL.

Zhong, Han, painter, * 1927 – RC ⊡ ArchAKL.

Zhong, Jingfeng, painter, f. 1851 – RC ⊡ ArchAKL.

Zhong, Li, painter, * Changshu (Jiangsu) (?), f. about 1480, l. about 1500 – RC ⊡ ArchAKL.

Zhong, Ming, painter, * 1949 – RC ⊡ ArchAKL.

Zhong, Qi, painter, f. 1368 – RC ⊡ ArchAKL.

Zhong, Qinli, painter, f. 1451 – RC ⊡ ArchAKL.

Zhong, Qiying, painter, f. 1313 – RC ⊡ ArchAKL.

Zhong, Shanyin (Chung Shan-yin), landscape painter, f. before 1934, l. before 1953 – RC ⊡ Vollmer I.

Zhong, Shaojing, calligrapher, f. 618 – RC ⊡ ArchAKL.

Zhong, Xing, painter, * 1574 Jingling (Hubei) (?), † 1624 – RC ⊡ ArchAKL.

Zhong, Yao, painter, f. 1644 – RC ⊡ ArchAKL.

Zhong, Yin, painter, * Tiantai, f. 907 – RC ⊡ ArchAKL.

Zhong, You, calligrapher, * 202 BC – RC ⊡ ArchAKL.

Zhong, Yue, painter, f. 1368 – RC ⊡ ArchAKL.

Zhongboa → Biàn, Yu

Zhongchu → Wang, Qianzhang

Zhongfeng, Mingben, calligrapher, * 1263, † 1323 – RC ⊡ ArchAKL.

Zhonghua → Biàn, Sanwei

Zhongmo, painter, f. 1271 – RC ⊡ ArchAKL.

Zhongren, painter, * Kuaiji (Zhejiang) (?), † 1123 – RC ⊡ ArchAKL.

Zhongshan, painter, f. 1271 – RC ⊡ ArchAKL.

Zhongyan → Riguan

Zhongyu → Biàn, Ying (1386)

Zhoř, Antonín, master draughtsman, * 18.1.1896 Rosice – CZ ⊡ Toman II.

Zhoržel, Wenzel, porcelain painter, f. 1839 – CZ ⊡ Neuwirth II.

Zhou, Ba, painter, * Tongzhou (Jiangsu) (?), f. about 1746 – RC ⊡ ArchAKL.

Zhou, Bangyan, painter, * 1056 Tongzhou, † 1121 – RC ⊡ ArchAKL.

Zhou, Bichu, painter, * 1905 Binghe (Fujian) – RC ⊡ ArchAKL.

Zhou, Bingwen, painter, * Wuxi, f. 1654 – RC ⊡ ArchAKL.

Zhou, Boqi, painter, * 1291 Raozhou, † 1369 – RC ⊡ ArchAKL.

Zhou, Changgu (Dshou Tschang-gu), painter, * 8.1929 Zhejiang – RC ⊡ Vollmer V.

Zhou, Chen (Chou Ch'en), painter, * about 1450 or about 1470 Suzhou (Jiangsu), † about 1535 – RC ⊡ DA XXXIII; ThB VI.

Zhou, Chi, painter, * Liaozheng, f. 1300 – RC ⊡ ArchAKL.

Zhou, Chiqi, painter, * Liaozheng, f. 1368 – RC ⊡ ArchAKL.

Zhou, Chunya, painter, * 1955 – RC ⊡ ArchAKL.

Zhou, Cunbo (Chou Ts'un-po), illuminator, f. 1901, † before 1934 Suzhou – RC ⊡ Vollmer I.

Zhou, Dacheng, painter, f. 1368 – RC ⊡ ArchAKL.

Zhou, Daoxing, painter, f. 1368 – RC ⊡ ArchAKL.

Zhou, Ding (1401), painter, * 1401 Jiashan, † 1487 – RC ⊡ ArchAKL.

Zhou, Ding (1600), painter, f. 1600 – RC ⊡ ArchAKL.

Zhou, Dongqing, painter, f. 1291, l. 1291 – RC ⊡ ArchAKL.

Zhou, Fan, painter, * Suzhou (Jiangsu) (?), f. about 1570, l. 1590 – RC ⊡ ArchAKL.

Zhou, Fang (Chou Fang), painter, * Ch'ang-an, f. 780, l. 805 – RC ⊡ DA XXXIII; ThB VI.

Zhou, Gao, painter, * Wujiang, f. 1644 – RC ⊡ ArchAKL.

Zhou, Geng (1271), painter, f. 1271 – RC ⊡ ArchAKL.

Zhou, Geng (1465), painter, * Wuxin, f. 1465 – RC ⊡ ArchAKL.

Zhou, Gu, painter, f. 1644 – RC ⊡ ArchAKL.

Zhou, Gua, painter, f. 1850, l. 1880 – RC ⊡ ArchAKL.

Zhou, Guan, painter, * Suzhou (Jiangsu) (?), f. 1451 – RC ⊡ ArchAKL.

Zhou, Guang, painter, f. 1368 – RC ⊡ ArchAKL.

Zhou, Guanggu, painter, * 1929 – RC ⊡ ArchAKL.

Zhou, Guangmin, painter, * 1938 – RC ⊡ ArchAKL.

Zhou, Gun, painter, f. 1736 – RC ⊡ ArchAKL.

Zhou, Hao (1549), painter, f. 1549, l. 1549 – RC ⊡ ArchAKL.

Zhou, Hao (1675), painter, * 1675 Jiading (Jiangsu) (?), † 1763 – RC ⊡ ArchAKL.

Zhou, Heng, painter, * Jiaxing, f. 1801 – RC ⊡ ArchAKL.

Zhou, Huaimin (Dshou Huai-min), painter, * 1907 Wuxi – RC ⊡ Vollmer V.

Zhou, Jiazhou, painter, * Jiangling, f. 1638 – RC ⊡ ArchAKL.

Zhou, Jichang (Chou Chi-ch'ang), painter, * Ningpo (Zhejiang) (?), f. about 1160, l. about 1180 – RC ⊡ ThB VI.

Zhou, Jiru, painter, f. 1601 – RC ⊡ ArchAKL.

Zhou, Jue, painter, f. 1368 – RC ⊡ ArchAKL.

Zhou, Jun, painter, f. 1801 – RC ⊡ ArchAKL.

Zhou, Kai (1646), painter, * Changshu (Jiangsu) (?), f. about 1646 – RC ⊡ ArchAKL.

Zhou, Kai (1943), painter, * 1943 – RC ⊡ ArchAKL.

Zhou, Lengwu (Chou Lêng-wu), landscape painter, f. after 1900, l. 1934 – RC ⊡ Vollmer I.

Zhou, Li (1740), painter, * Jiading (Jiangsu) (?), f. about 1740, l. about 1740 – RC ⊡ ArchAKL.

Zhou, Li (1800), painter, * Suzhou (Jiangsu) (?), f. about 1800, l. about 1800 – RC ⊡ ArchAKL.

Zhou, Lianggong, painter, * 1612 Kaifeng (Henan), † 1672 – RC ⊡ ArchAKL.

Zhou, Lianxia, watercolourist, calligrapher, * 15.10.1909 Luling (Jiangxi) – RC ⊡ ArchAKL.

Zhou, Lin, painter, f. 1949 – RC ⊡ ArchAKL.

Zhou, Lingzhao, painter, * 1919 – RC ⊡ ArchAKL.

Zhou, Long, painter, * Jiangnan (Jiangsu und Zhejiang) (?), f. about 1620, l. about 1640 – RC ⊡ ArchAKL.

Zhou, Lun, painter, * Jingkou (Jiangsu) (?), f. 1573 – RC ⊡ ArchAKL.

Zhou, Luoyuan, jar painter, f. 1887 (?), l. 1887 (?) – RC ⊡ ArchAKL.

Zhou, Maoshou, painter – RC, J ⊡ ArchAKL.

Zhou, *Mengxiu,* painter – RC
□ ArchAKL.

Zhou, *Mi,* painter, * 1232 Lizheng,
† 1298 – RC □ ArchAKL.

Zhou, *Min,* painter, * Changsha, f. 1368
– RC □ ArchAKL.

Zhou, *Ming,* painter, * Sunjiang, f. 1644
– RC □ ArchAKL.

Zhou, *Nai,* painter, * Jiangyin
(Jiangsu)(?), f. about 1646 – RC
□ ArchAKL.

Zhou, *Nanlao,* painter, * 1301 Changsha,
† 1383 – RC □ ArchAKL.

Zhou, *Qianqiu,* painter, f. after 1900,
l. before 1976 – RC □ ArchAKL.

Zhou, *Qingding,* painter, f. after 1900,
l. before 1976 – RC □ ArchAKL.

Zhou, *Qingyuan,* painter, * Wujin, f. 1368
– RC □ ArchAKL.

Zhou, *Quan (1401),* painter, f. 1401 – RC
□ ArchAKL.

Zhou, *Quan (1644),* painter, * Changzhou
(Souchou), f. 1644 – RC □ ArchAKL.

Zhou, *Quan (1696),* painter, * Xiushui
(Zhejiang)(?), f. 1696, l. 1701 – RC
□ ArchAKL.

Zhou, *Ren,* painter, * 1907 Wuxi – RC
□ ArchAKL.

Zhou, *Renrong,* painter, f. 1271 – RC
□ ArchAKL.

Zhou, *Saizhen,* painter, * Raozhou,
f. 1496 – RC □ ArchAKL.

Zhou, *Shangwen,* painter, * Suzhou
(Jiangsu)(?), f. 1751 – RC □ ArchAKL.

Zhou, *Shaogan,* painter, * 1938 – RC
□ ArchAKL.

Zhou, *Shaoyuan,* painter, f. 1701 – RC
□ ArchAKL.

Zhou, *Shentai,* painter, f. after 1900,
l. before 1976 – RC □ ArchAKL.

Zhou, *Shichen,* painter, * Suzhou
(Jiangsu)(?), f. about 1600, l. about
1600 – RC □ ArchAKL.

Zhou, *Shun* (Chou Shun), painter,
* Huayang (Sichuan), f. about 1150,
l. about 1150 – RC □ ThB VI.

Zhou, *Shunchang,* painter, * 1584, † 1626
– RC □ ArchAKL.

Zhou, *Shuxi,* painter, f. 1368 – RC
□ ArchAKL.

Zhou, *Shuzong,* painter, f. 1368 – RC
□ ArchAKL.

Zhou, *Sicong,* painter, * 1939 – RC
□ ArchAKL.

Zhou, *Tang,* painter, * 1806, † 1876
– RC □ ArchAKL.

Zhou, *Tianqiu,* painter, * 1514 Suzhou
(Jiangsu)(?), † 1595 – RC □ ArchAKL.

Zhou, *Wei,* painter, * Zhenyang
(Jiangsu)(?), f. 1368 – RC □ ArchAKL.

Zhou, *Wenjing,* painter, f. 1840 – RC
□ ArchAKL.

Zhou, *Wenjing (1430),* painter, * Putian
(Fujian), f. about 1430, l. about 1460
– RC □ ArchAKL.

Zhou, *Wenjing (1701),* painter, f. 1701
– RC □ ArchAKL.

Zhou, *Wenju* (Zhou Wenju), painter,
* Jugong (Jiangsu)(?), f. 942, l. 961
– RC □ DA XXXIII.

Zhou, *Xi,* painter, f. 1651 – RC
□ ArchAKL.

Zhou, *Xian,* flower painter, * Xiushui
(Zhejiang)(?)(?), f. 1850 – RC
□ ArchAKL.

Zhou, *Xiang,* painter, f. before 1912,
l. about 1912 – RC □ ArchAKL.

Zhou, *Xin,* painter, * Jiangning
(Jiangsu)(?), f. 1644 – RC □ ArchAKL.

Zhou, *Xingtong,* painter, * Chengdu
(Sichuan)(?), f. 933 – RC □ ArchAKL.

Zhou, *Xun,* painter, * Jiangnin
(Jiangsu)(?), f. 1601 – RC □ ArchAKL.

Zhou, *Yi,* painter, f. 1131 – RC
□ ArchAKL.

Zhou, *Yifeng* (Chou J-fêng), landscape
painter, * 1899, l. 1934 – RC
□ Vollmer I.

Zhou, *Ying,* painter, * about 1520, † 1552
– RC □ ArchAKL.

Zhou, *Yong (1476),* painter, * 1476
Wujiang, † about 1548 – RC
□ ArchAKL.

Zhou, *Yong (1887),* painter, l. 1887 – RC
□ ArchAKL.

Zhou, *Yuan,* painter, f. 1279 – RC
□ ArchAKL.

Zhou, *Yuanbiao,* painter, * Zhishui,
f. 1368 – RC □ ArchAKL.

Zhou, *Yuanqiang* (Dshou Jüän-tjang),
painter, * 1903 Beijing – RC
□ Vollmer V.

Zhou, *Yue,* painter, * 1975 – RC
□ ArchAKL.

Zhou, *Yushun,* painter, f. 1368 – RC
□ ArchAKL.

Zhou, *Zaixun,* painter, f. 1368 – RC
□ ArchAKL.

Zhou, *Zhi,* painter, * Suzhou (Jiangsu),
† 1376 – RC □ ArchAKL.

Zhou, *Zhikui,* painter, f. 1631, l. 1631
– RC □ ArchAKL.

Zhou, *Zhimian,* painter, * Suzhou
(Jiangsu)(?), f. 1580, l. 1610 – RC
□ ArchAKL.

Zhou, *Zhu,* painter, f. 1368 – RC
□ ArchAKL.

Zhou, *Zonglian,* painter, * Qianjiang,
f. 1368 – RC □ ArchAKL.

Zhou, *Zonglian (1368),* painter,
* Qianjiang (Zhejiang)(?), f. 1368 –
RC □ ArchAKL.

Zhou, *Zonglian (1701),* painter, * Huating
(Jiangsu)(?), f. 1701 – RC □ ArchAKL.

Zhou, *Zongyu,* painter, f. 1368 – RC
□ ArchAKL.

Zhou, *Zu,* calligrapher, f. 1776 – RC
□ ArchAKL.

Zhou, *Zuo,* painter, f. 1776 – RC
□ ArchAKL.

Zhou, *Zuxin,* painter, * Guizhou, f. 1637
– RC □ ArchAKL.

Zhou Wenju (DA XXXIII) → **Zhou,**
Wenju

Zhoulin, painter, f. before 1946, l. 1946
– RC, F □ ArchAKL.

Zhouqi Chang, painter, f. before 1946,
l. 1946 – RC, F □ ArchAKL.

Zhouwen, painter – RC, J □ ArchAKL.

Zhouxian Wang, painter, calligrapher,
f. 1401, † 1439 or 1449 – RC
□ ArchAKL.

Lao Zhu, painter, * 1959 Zhenjiang – RC
□ ArchAKL.

Zhu, *Angzhi,* painter, * about 1760 Wujin
(Jiangsu), † 1840 – RC □ ArchAKL.

Zhu, *Bang,* painter, * Xinan (Anhui)(?),
f. about 1500, l. about 1500 – RC
□ ArchAKL.

Zhu, *Baoci,* painter, f. about 1899 – RC
□ ArchAKL.

Zhu, *Beijun* (Dshu Pee-djün), painter,
* 8.1924 Chengdu – RC □ Vollmer V.

Zhu, *Ben (1271),* painter, * Suzhou,
f. 1271 – RC □ ArchAKL.

Zhu, *Ben (1761),* painter, * 1761 Jiangdu,
† 1819 – RC □ ArchAKL.

Zhu, *Bing,* painter, * 1964 Ji'nan
(Shandong) – RC □ ArchAKL.

Zhu, *Bo,* painter, f. 1644 – RC
□ ArchAKL.

Zhu, *Canying,* painter, f. 1644 – RC
□ ArchAKL.

Zhu, *Chang,* painter, * Shucheng
(Anhui)(?), f. 1644 – RC □ ArchAKL.

Zhu, *Chen,* painter, * Songjiang
(Jiangsu)(?), f. 1662 – RC □ ArchAKL.

Zhu, *Cheng,* painter, * 1826, † 1900
– RC □ ArchAKL.

Zhu, *Cizhong,* painter, * Taiping, f. 1101
– RC □ ArchAKL.

Zhu, *Da* (Zhu Da), painter, calligrapher,
* about 1626 or 1626 Nanchang
(Jiangxi), † 1705 – RC □ DA XXXIII.

Zhu, *Danian,* painter, * 1915 – RC
□ ArchAKL.

Zhu, *Daoping,* painter, * 1949 – RC
□ ArchAKL.

Zhu, *De,* painter, * 1886, † 1976 – RC
□ ArchAKL.

Zhu, *Derun* (Zhu Derun), painter,
calligrapher, * 1294 Suiyang (Henan)(?),
† 1365 Suzhou (Jiangsu) – RC
□ DA XXXIII.

Zhu, *Duan* (Zhu Duan; Chu Tuan),
calligrapher, painter, * Haiyan (Zhejiang),
f. 1501, l. 1521 – RC □ DA XXXIII.

Zhu, *Dunru,* painter, * Luoyang, f. 960
– RC □ ArchAKL.

Zhu, *Duogui,* painter, f. 1368 – RC
□ ArchAKL.

Zhu, *Duoze,* painter, f. 1368 – RC
□ ArchAKL.

Zhu, *Duozheng,* painter, f. 1368 – RC
□ ArchAKL.

Zhu, *Fei,* painter, * Songjiang
(Jiangsu)(?), f. 1368 – RC □ ArchAKL.

Zhu, *Gang,* painter, * 1358, † 1398 – RC
□ ArchAKL.

Zhu, *Guangping,* painter, * 1964 Qijiang
– RC □ ArchAKL.

Zhu, *Guangpu,* painter, * Kaifeng, f. 1127
– RC □ ArchAKL.

Zhu, *Gui,* painter, f. 1644 – RC
□ ArchAKL.

Zhu, *Hang,* painter, * Beijing(?), f. 1701
– RC □ ArchAKL.

Zhu, *Hanzhi,* painter, * Nanjing(?),
f. 1601 – RC □ ArchAKL.

Zhu, *Haonian,* painter, * 1760 Taizhou
(Jiangsu)(?), † after 1833 – RC
□ ArchAKL.

Zhu, *Heng,* painter, f. about 1814 – RC
□ ArchAKL.

Zhu, *Huaijin,* painter, * Qiantang
(Zhejiang)(?), f. about 1246 – RC
□ ArchAKL.

Zhu, *Jiahua* → **Chu,** *Chiahua*

Zhu, *Jianqiu* (Chu Chien-ch'iu),
painter, f. about 1883, l. 1934 – RC
□ Vollmer I.

Zhu, *Jihuang,* painter, f. 1645 – RC
□ ArchAKL.

Zhu, *Jing,* painter, * 1368 or 1644 – RC
□ ArchAKL.

Zhu, *Jingzhao,* painter, * 1368 or 1644
– RC □ ArchAKL.

Zhu, *Jun,* painter, * Suzhou (Jiangsu)(?),
f. about 1644 – RC □ ArchAKL.

Zhu, *Kan,* painter, f. 1368 – RC
□ ArchAKL.

Zhu, *Lang,* painter, * Suzhou (Jiangsu)(?),
f. about 1540, l. about 1540 – RC
□ ArchAKL.

Zhu, *Lesan* (Chu-Lo-san), landscape
painter, * 1901 Xiaofeng (Zhejiang)
– RC □ Vollmer I.

Zhu, *Liangcai,* painter, * Kaifeng, f. 1926
– RC □ ArchAKL.

Zhu, *Liangzuo,* painter, f. 1644 – RC ArchAKL.

Zhu, *Ling,* painter, * Suzhou (Jiangsu) (?), f. 1368 – RC ArchAKL.

Zhu, *Liwo* (Chu Li-o), landscape painter, f. 1901 – RC Vollmer I.

Zhu, *Losan,* painter, * 1901 Xiaofeng – RC ArchAKL.

Zhu, *Lu,* painter, * 1553 Suzhou (Jiangsu) (?), † 1632 – RC ArchAKL.

Zhu, *Lunhan,* painter, * 1680 Licheng (Shandong) (?), † 1760 – RC ArchAKL.

Zhu, *Meicun,* painter, * 1911 Wuxian – RC ArchAKL.

Zhu, *Ming,* painter, f. 1586, l. 1611 (?) – RC ArchAKL.

Zhu, *Minggang,* engraver, f. after 1900, l. before 1976 – RC ArchAKL.

Zhu, *Mu,* painter, f. 1601 – RC ArchAKL.

Zhu, *Naifang,* painter, * Haoxian, f. about 1870 – RC ArchAKL.

Zhu, *Naizheng,* painter, * 1935 – RC ArchAKL.

Zhu, *Nanyong,* painter, * Shanyin (Zhejiang) (?), f. 1568 – RC ArchAKL.

Zhu, *Nianxiu,* painter, f. 1368 – RC ArchAKL.

Zhu, *Qiao,* painter, * Shanghai, f. 1644 – RC ArchAKL.

Zhu, *Qingju,* painter, * 1368 or 1644 – RC ArchAKL.

Zhu, *Qingyun,* painter, * 1465 – RC ArchAKL.

Zhu, *Qizhan* (Zhu Qizhan), painter, calligrapher, * 27.5.1892 Taicang – RC DA XXXIII.

Zhu, *Quan,* painter, * 1368 or 1644 Changsha – RC ArchAKL.

Zhu, *Renfeng,* painter, * Hangzhou, f. 1810 – RC ArchAKL.

Zhu, *Rui,* painter, f. 1101 – RC ArchAKL.

Zhu, *Rulin,* painter, f. 1711, l. 1711 – RC ArchAKL.

Zhu, *Shaoyi,* painter, f. about 1796 – RC ArchAKL.

Zhu, *Shaozong,* painter, f. 960 – RC ArchAKL.

Zhu, *Sheng,* painter, * Hangzhou (Zhejiang) (?), f. 1680, l. 1735 – RC ArchAKL.

Zhu, *Shiying,* painter, f. 1368 – RC ArchAKL.

Zhu, *Shunfu,* painter, f. 1271 – RC ArchAKL.

Zhu, *Shuzhong,* painter, * Loudong (Jiangsu), f. about 1365, l. about 1365 – RC ArchAKL.

Zhu, *Sirui,* painter, f. 1601 – RC ArchAKL.

Zhu, *Tong,* painter, f. 1351 – RC ArchAKL.

Zhu, *Wan (1529),* painter, * 1529 Nanhai, † 1617 – RC ArchAKL.

Zhu, *Wan (1774),* painter, f. about 1774 – RC ArchAKL.

Zhu, *Wancheng,* painter, f. 1701 – RC ArchAKL.

Zhu, *Wei,* painter, * Huating (Jiangsu) (?), f. 1601 – RC ArchAKL.

Zhu, *Weibi,* painter, * 1771 Pinghu (Zhejiang) (?), † 1840 – RC ArchAKL.

Zhu, *Weimin,* painter, * 1932 – RC ArchAKL.

Zhu, *Wen,* painter, f. 1994 – RC ArchAKL.

Zhu, *Wenhou* (Dshu Wön-hou), painter, * 2.1895 Zhejiang, l. before 1961 – RC Vollmer V.

Zhu, *Wenshi,* painter, f. 1368 – RC ArchAKL.

Zhu, *Wenyun* (Chu Wên-yün), landscape painter, f. 1934 – RC Vollmer I.

Zhu, *Wenzhen,* painter, * 1718, † about 1777 – RC ArchAKL.

Zhu, *Xi (1115),* painter, * Jiangnan (Jiangsu und Zhejiang) (?), f. 1101 – RC ArchAKL.

Zhu, *Xi (1130),* painter, * Wuyuan, f. 1130 – RC ArchAKL.

Zhu, *Xi (1301),* painter, * Jiangnan, f. 1301 – RC ArchAKL.

Zhu, *Xian,* painter, * about 1620 Songjiang (Jiangsu) (?), † about 1690 – RC ArchAKL.

Zhu, *Xiangxian,* painter, * Songling (Zhejiang) (?), f. about 1095, l. about 1100 – RC ArchAKL.

Zhu, *Xingyi,* painter, f. 960 – RC ArchAKL.

Zhu, *Xinjian (1953)* (Zhu, Xinjian), painter, * 1953 Nanjing – RC ArchAKL.

Zhu, *Xinjian (1962)* (Zhu, Xinjian), painter, * 1962 Nanjing – RC ArchAKL.

Zhu, *Xintian,* painter, * 1951.5.26 Kunming – RC ArchAKL.

Zhu, *Xiru,* painter, f. 1368 – RC ArchAKL.

Zhu, *Xiu,* painter, * Xiuning, f. 1644 – RC ArchAKL.

Zhu, *Xiudu,* painter, * 1732, † 1812 – RC ArchAKL.

Zhu, *Xiuli,* painter, * 1938 Shanghai – RC ArchAKL.

Zhu, *Xuan,* painter, * Hangzhou (Zhejiang) (?), f. 1644 – RC ArchAKL.

Zhu, *Xugu,* painter, * 1824 Xi'an (Shanxi), † 1896 – RC ArchAKL.

Zhu, *Xun,* painter, f. 1368 – RC ArchAKL.

Zhu, *Yichuan* (Chu Ji-tschuan), woodcutter, illustrator, * before 1938, l. 1941 – RC Vollmer V.

Zhu, *Ying (1101),* painter, * Jiangnan, f. 1101 – RC ArchAKL.

Zhu, *Ying (1368),* painter, * Jiaxing, f. 1368 – RC ArchAKL.

Zhu, *Ying (1501),* painter, f. 1501 – RC ArchAKL.

Zhu, *Ying (1644),* painter, * Fuyang, f. 1644 – RC ArchAKL.

Zhu, *Yishi,* painter, * Haining (Zhejiang) (?), f. about 1646 – RC ArchAKL.

Zhu, *Yizun,* painter, * 1629 Xiushui, † 1709 – RC ArchAKL.

Zhu, *Yu,* painter, * 1293 Kunshan (Jiangsu) (?), † 1365 – RC ArchAKL.

Zhu, *Yuan,* painter, * Daxing, f. 1796 – RC ArchAKL.

Zhu, *Yuan Zhi* → Chu, *Yun-gee*

Zhu, *Yueji,* painter, f. 1401 – RC ArchAKL.

Zhu, *Yunhui,* painter, f. 1644 – RC ArchAKL.

Zhu, *Yunjing,* painter, * Jiangling, f. 1644 – RC ArchAKL.

Zhu, *Yunming (1201),* painter, f. 1201 – RC ArchAKL.

Zhu, *Yunming (1460)* (Zhu Yunming), calligrapher, * 1460 Suzhou (Jiangsu), † 1526 or 1527 – RC DA XXXIII.

Zhu, *Zaiping,* painter, f. 1368 – RC ArchAKL.

Zhu, *Zhao,* painter, f. 1644 – RC ArchAKL.

Zhu, *Zhe,* painter, * Jiaxing (Zhejiang) (?), f. about 1746 – RC ArchAKL.

Zhu, *Zhenzu,* painter, * 1629, † 1709 – RC ArchAKL.

Zhu, *Zhifan,* painter, * Jingling (Nanjing) (?), f. 1619, l. 1619 – RC ArchAKL.

Zhu, *Zhigui,* painter, * 1458 – RC ArchAKL.

Zhu, *Zhishi,* painter, * 1644 or 1911 – RC ArchAKL.

Zhu, *Zhizheng,* painter, f. 1368 – RC ArchAKL.

Zhu, *Zhongguang,* painter, f. 1501 – RC ArchAKL.

Zhu, *Zhu (1600),* painter, * Changzhou (Jiangsu) (?), f. about 1600, l. about 1600 – RC ArchAKL.

Zhu, *Zhu (1644),* painter, * 1644 or 1911 – RC ArchAKL.

Zhu Chuzhu → Chu, *Woo Nancy*

Zhu Da (DA XXXIII) → Zhu, *Da*

Zhu Derun (DA XXXIII) → Zhu, *Derun*

Zhu Duan (DA XXXIII) → Zhu, *Duan*

Zhu Qizhan (DA XXXIII) → Zhu, *Qizhan*

Zhu Xizi → Chen, *Chengbao*

Zhu Yunming (DA XXXIII) → Zhu, *Yunming (1460)*

Zhuan, *Gu,* painter, f. 960 – RC ArchAKL.

Zhuan, *Liu,* porcelain artist (?), f. after 1900, l. 1955 – RC ArchAKL.

Zhuang, *Husun,* painter, f. 960 – RC ArchAKL.

Zhuang, *Lin,* painter, * Jiangdong (Jiangsu), f. about 1346 – RC ArchAKL.

Zhuang, *Lingyu,* painter, f. 1644 – RC ArchAKL.

Zhuang, *Qiongsheng,* painter, * 1626 Wujin (Jiangsu) (?), l. 1661 – RC ArchAKL.

Zhuang, *Zhaodong,* painter, f. 1368 – RC ArchAKL.

Zhuchi → Bi, *Long*

Zhukov, *Dmitri Egorovich* (Milner) → Žukov, *Dmitrij Egorovič*

Zhukov, *Dmitri Georgievich* (Milner) → Žukov, *Dmitrij Egorovič*

Zhukov, *Pavel Semyonovich* (DA XXXIII) → Žukov, *Pavel Semenovič*

Zhukov, *Petr Il'ych* (Milner) → Žukov, *Petr Il'ič*

Zhukovskaya, *Aleksandra Aleksandrovna* (Milner) → Žukovskaja, *Aleksandra Aleksandrovna*

Zhukovsky, *Stanislav Yulianovich* (Milner) → Žukowski, *Stanisław*

Zhun, *Daosheng,* painter, * 1586, † 1655 – RC ArchAKL.

Zhun, *Wenzhi,* painter, * 1917 Taitsang (Jiangsu) – RC ArchAKL.

Zhuo, *Cong,* painter, * Yongchun (Fujian), f. 1127 – RC ArchAKL.

Zhuravlev, *Firs Sergeevich* (Milner) → Žuravlev, *Firs Sergeevič*

Zhuravlev, *Vasili Vasil'evich* (Milner) → Žuravlev, *Vasilij Vasil'evič*

Zhushi Shannong → Wang, *Mian*

Zhutao → Bi, *Pu*

Zhuwu, painter, f. 1886 – RC ArchAKL.

Zi, *Baodong,* painter, f. 1918 – RC ArchAKL.

Zi, *Wen,* painter, f. 960 – RC
ᗌ ArchAKL.

Zi, *Ying,* painter, f. 1271 – RC
ᗌ ArchAKL.

Ziak, *Franz,* goldsmith (?), f. 1920 – A
ᗌ Neuwirth Lex. II.

Ziak, *Ignaz,* goldsmith, jeweller, f. 1920
– A ᗌ Neuwirth Lex. II.

Ziak, *Johann,* painter, * 29.8.1786
Wischau, † 12.11.1860 Wien – A, CZ
ᗌ Fuchs Maler 19.Jh. IV; ThB XXXVI.

Zialceta, *Domingo,* trellis forger, f. 1633
– E ᗌ ThB XXXVI.

Ziales, *Leonhard* → **Zerle,** *Leonhard*
(1572)

Ziane, *Juliette* → **Cambier,** *Juliette*

Zi'ang, painter, f. 1271 – RC
ᗌ ArchAKL.

Ziarnki, *Jana* (DA XXXIII) → **Ziarnko,**
Jan

Ziarnko, *Jan* (Ziarnki, Jana; Zjarnko, Jan),
painter, engraver, * about 1575 Lemberg,
† about 1628 or about 1630 Paris (?)
– UA, PL, F ᗌ ChudSSSR IV.1;
DA XXXIII; ThB XXXVI.

Ziazita, *Domingo de,* trellis forger, f. 1653
– E ᗌ ThB XXXVI.

Zibelius, *Johann Gottlieb* → **Zippel,**
Johann Gottlieb

Zibellini, *Bernardino,* goldsmith,
* Caprancia, f. 1649, l. 28.2.1676 –
I ᗌ Bulgari I.2.

Zibens, *Jānis* (Zibens, Janis Andreevič),
metal artist, * 31.5.1909 (Hof) Rugem
(Ludza), † 26.6.1967 Riga – LV
ᗌ ChudSSSR IV.1.

Zibens, *Janis Andreevič* (ChudSSSR IV.1)
→ **Zibens,** *Jānis*

Zibens, *Miervaldis* (Zibens, Miervaldis
Janisovič), metal artist, * 1.8.1944 Riga
– LV ᗌ ChudSSSR IV.1.

Zibens, *Miervaldis Janisovič* (ChudSSSR
IV.1) → **Zibens,** *Miervaldis*

Zibens, *Vilnis* (Zibens, Vilnis Janisovič),
metal artist, interior designer, * 2.6.1934
Riga – LV ᗌ ChudSSSR IV.1.

Zibens, *Vilnis Janisovič* (ChudSSSR IV.1)
→ **Zibens,** *Vilnis*

Ziberlen, *Jakob* → **Züberlein,** *Jakob*

Zibiker, *Ferdinand* → **Ziebiker,** *Ferdinand*

Zibikr, *Ferdinand* → **Ziebiker,** *Ferdinand*

Žibinov, *Aleksej Petrovič,* painter,
* 10.12.1905 Kuragino (Enisej),
† 28.2.1955 Irkutsk – RUS
ᗌ ChudSSSR IV.1.

Žiboedov, *Anatolij Georgievič,* costume
designer, decorator, * 12.8.1939
Znamenskoe (Gouv. Orel) – UZB
ᗌ ChudSSSR IV.1.

Zibrov, *Evgenij Aleksandrovič* (ChudSSSR
IV.1) → **Zybrov,** *Eŭženyu*

Zicari, *Tullio,* painter, * 2.7.1911 Foggia
– I ᗌ Comanducci V; PittItalNovec/1 II.

Zicchino → **Cecchino da Verona**

Zich, *Ferenc* (MagyFestAdat) → **Zich,**
Franz

Zich, *Franz* (Zich, Ferenc), landscape
painter, pastellist, * 1867 Silberberg
(Böhmen), † 16.10.1913 Budapest – H,
CZ ᗌ MagyFestAdat; ThB XXXVI.

Zich, *Heinrich,* painter, f. 1619 – D
ᗌ ThB XXXVI.

Zich, *Johann,* glass cutter, f. 1823,
l. 1832 – A, CZ ᗌ ThB XXXVI.

Zicha, *Josef,* painter, graphic artist,
* 20.6.1916 Roudnice – CZ
ᗌ Toman II.

Zicha, *Václav,* painter, f. 5.1909 – CZ
ᗌ Toman II.

Žicharev, *Zachar,* painter, f. 1830 – UA
ᗌ ChudSSSR IV.1.

Zicherman, *Šandor-Robert Matjaševič,*
painter, graphic artist, monumental
artist, poster artist, ceramist,
mosaicist, * 6.4.1935 Užgorod – UA
ᗌ ChudSSSR IV.1.

Zichi, *Mikhail Aleksandrovich* (Milner) →
Zichy, *Mihály*

Zichlarz, *Erwin,* painter, commercial artist,
* 18.4.1904 Krakau & Prag or Opava –
CZ, D, PL ᗌ ThB XXXVI; Toman II;
Vollmer V.

Žichorev, *Grigorij,* silversmith, f. 1683
– RUS ᗌ ChudSSSR IV.1.

Zichu → **Chen,** *Rong*

Zichy, *Erika* (Gräfin) → **Yull,** *Erika*

Zichy, *István (Graf)* (Zichy, István),
painter, * 31.3.1879 Bábolna (Ungarn),
† 1951 Aba – H ᗌ MagyFestAdat;
ThB XXXVI.

Zichy, *Michael von* → **Zichy,** *Mihály*

Zichy, *Mihaly von* (McEwan; ThB
XXXVI) → **Zichy,** *Mihály*

Zichy, *Mihály* (Zichy, Mikhail
Aleksandrovich; Ziči, Michaj;
Zichy, Mihaly von), painter,
graphic artist, illustrator, master
draughtsman, * 15.10.1827 Zala,
† 28.2.1906 St. Petersburg – H, RUS
ᗌ ChudSSSR IV.1; DA XXXIII;
ELU IV; MagyFestAdat; McEwan;
Milner; ThB XXXVI.

Zichy, *Stefan (Graf)* → **Zichy,** *István*
(Graf)

Ziči, *Michail Aleksandrovič* → **Zichy,**
Mihály

Ziči, *Michaj* (ChudSSSR IV.1) → **Zichy,**
Mihály

Zick (Drechsler-Familie) (ThB XXXVI) →
Zick, *Caspar (1623)*

Zick (Drechsler-Familie) (ThB XXXVI) →
Zick, *Caspar (1650)*

Zick (Drechsler-Familie) (ThB XXXVI) →
Zick, *Christian*

Zick (Drechsler-Familie) (ThB XXXVI) →
Zick, *Christoff*

Zick (Drechsler-Familie) (ThB XXXVI) →
Zick, *David (1628)*

Zick (Drechsler-Familie) (ThB XXXVI) →
Zick, *David (1748)*

Zick (Drechsler-Familie) (ThB XXXVI) →
Zick, *Georg Stephan*

Zick (Drechsler-Familie) (ThB XXXVI) →
Zick, *Jakob (1581)*

Zick (Drechsler-Familie) (ThB XXXVI) →
Zick, *Johannes*

Zick (Drechsler-Familie) (ThB XXXVI) →
Zick, *Lorenz*

Zick (Drechsler-Familie) (ThB XXXVI) →
Zick, *Michael*

Zick (Drechsler-Familie) (ThB XXXVI) →
Zick, *Peter (1571)*

Zick (Drechsler-Familie) (ThB XXXVI) →
Zick, *Peter (1596)*

Zick (Drechsler-Familie) (ThB XXXVI) →
Zick, *Stephan*

Zick, *Alexander,* genre painter, history
painter, illustrator, * 1845 Koblenz,
† 10.11.1907 Berlin – D ᗌ Brauksiepe;
Ries; ThB XXXVI.

Zick, *Caspar (1623)* (Zick, Caspar (1)),
turner, * before 3.8.1623, † before
11.4.1682 – D ᗌ DA XXXIII;
ThB XXXVI.

Zick, *Caspar (1650)* (Zick, Caspar (2)),
turner, * before 1.9.1650, † before
5.12.1731 – D ᗌ DA XXXIII;
ThB XXXVI.

Zick, *Christian,* turner, * 1753 Nürnberg,
† after 1809 – D ᗌ ThB XXXVI.

Zick, *Christoff,* turner, * before 7.2.1599,
† before 26.3.1665 – D ᗌ DA XXXIII;
ThB XXXVI.

Zick, *Conrad* (Zick, Konrad), painter,
* 15.6.1773 Ehrenbreitstein, † 27.5.1836
Koblenz – D ᗌ Brauksiepe;
ThB XXXVI.

Zick, *David (1628)* (Zick, David (1)),
turner, * before 23.8.1628, l. 20.4.1652
– D ᗌ DA XXXIII; ThB XXXVI.

Zick, *David (1748)* (Zick, David
(2)), turner, f. 1748, † 1777 – D
ᗌ DA XXXIII; ThB XXXVI.

Zick, *Georg Stephan,* turner, f. 1762,
l. 1765 – D ᗌ ThB XXXVI.

Zick, *Gustav,* painter, * 12.5.1809
Koblenz, † 30.3.1886 Koblenz – D
ᗌ Brauksiepe; ThB XXXVI.

Zick, *Jakob (1581),* turner, * before
14.9.1581, l. 3.5.1614 – D
ᗌ ThB XXXVI.

Zick, *Januarius,* architect, fresco painter,
etcher, * before 6.2.1730 or 6.2.1730 or
31.5.1732 (?) or 1733 or 1735 München,
† 14.11.1797 or 1812 Ehrenbreitstein –
D ᗌ Brauksiepe; Brun IV; DA XXXIII;
ELU IV; Sitzmann; ThB XXXVI.

Zick, *Joh. Rasso Januarius* → **Zick,**
Januarius

Zick, *Johann,* painter, * 10.1.1702
Lachen (Schwaben) or Daxberg (?),
† 4.3.1762 Würzburg – D ᗌ Brauksiepe;
DA XXXIII; ELU IV; Sitzmann;
ThB XXXVI.

Zick, *Johann Andreas,* glass grinder,
f. 1664 – A ᗌ ThB XXXVI.

Zick, *Johann Christ.,* copper engraver,
f. 1760, l. 1797 – D ᗌ ThB XXXVI.

Zick, *Johann Georg,* painter, * about
1707, † 21.3.1742 Ottobeuren – D
ᗌ ThB XXXVI.

Zick, *Johann Martin,* painter, * 9.12.1684
See Kurzberg (Ober-Pfalz), † after 1753
Maria Pfarr – D ᗌ ThB XXXVI.

Zick, *Johannes,* turner, * before 11.1.1627,
l. 11.5.1658 – D ᗌ ThB XXXVI.

Zick, *Joseph Anton,* goldsmith, f. 1834
– D ᗌ Seling III.

Zick, *Konrad* (Brauksiepe) → **Zick,**
Conrad

Zick, *Laurentius* → **Zick,** *Lorenz*

Zick, *Lorenz,* turner, ivory carver,
* before 10.8.1594, † 18.5.1666 – D
ᗌ DA XXXIII; ThB XXXVI.

Zick, *Martin,* stucco worker,
* Kempten (?), f. before 1920 – D
ᗌ ThB XXXVI.

Zick, *Matthäus,* sculptor, f. 1738 – D
ᗌ ThB XXXVI.

Zick, *Michael,* turner, * 1748 Nürnberg
– D ᗌ ThB XXXVI.

Zick, *Peter (1571)* (Zick, Peter
(1)), turner, * before 12.1.1571,
† before 25.2.1629 or 1632 (?) – D
ᗌ DA XXXIII; ThB XXXVI.

Zick, *Peter (1596)* (Zick, Peter (2)),
turner, * before 26.9.1596, † after 1652
– D ᗌ DA XXXIII; ThB XXXVI.

Zick, *Stephan,* turner, * 29.5.1639,
† 13.10.1715 – D ᗌ DA XXXIII;
ThB XXXVI.

Zickel, *Cunrat,* bookbinder, scribe, f. 1451,
l. 1465 – D ᗌ Sitzmann; ThB XXXVI.

Zickelbein, *Horst,* painter, graphic artist,
* 20.12.1926 Frankfurt (Oder) – D
ᗌ DA XXXIII; Vollmer VI.

Zickendraht, *Bernhard,* portrait painter,
genre painter, * 14.4.1854 Hersfeld,
† 25.4.1937 Berlin-Charlottenburg – D
ᗌ Ries; ThB XXXVI.

Zickenheiner, *Claudia,* ceramist, * 1963 Neuwied – D ⊡ WWCCA.

Zickerman, *Carl Johan Henrik Tage* (SvKL V) → **Zickerman,** *Tage*

Zickerman, *Emma Carolina Helena,* textile artist, * 29.5.1858 Skövde, † 5.9.1949 Skövde – S ⊡ SvK; SvKL V.

Zickerman, *Johan Henrik Tage* (SvK) → **Zickerman,** *Tage*

Zickerman, *Lilli* → **Zickerman,** *Emma Carolina Helena*

Zickerman, *Tage* (Zickerman, Carl Johan Henrik Tage; Zickerman, Johan Henrik Tage), sculptor, ceramist, furniture designer, * 15.2.1860 Skövde, † 1950 – S ⊡ Konstlex.; SvK; SvKL V.

Zickh, *Johann* → **Zick,** *Johann*

Zickh, *Johann Martin* → **Zick,** *Johann Martin*

Zicking, *Heintz* → **Czicking,** *Heintz*

Zickler, *Maria,* landscape painter, graphic artist, f. before 1929, l. before 1961 – D, CZ ⊡ Vollmer V.

Zickler, *P. J.,* wood sculptor, f. 1781 – NL ⊡ ThB XXXVI.

Zičlivyj, *Vojtech* (ChudSSSR IV.1) → **Kapinos,** *Wojciech*

Žid, *Matěj,* painter, f. 1547, l. 1581 – CZ ⊡ Toman II.

Zidarov, *Evgeni Minčev,* architect, * 17.5.1920 Bjala čerkva (Veliko Tărnovo) – BG ⊡ EIIB.

Zidarov, *Ljuben Christov* (EIIB) → **Sidarov,** *Ljuben*

Zidarov, *Vasil Jankov,* sculptor, * 13.4.1905 Jambol, † 4.9.1963 Sofia – BG ⊡ EIIB; Marinski Skulptura.

Zidaru, *Gheorghe,* restorer, landscape painter, still-life painter, * 4.7.1923 Odobeşti – RO ⊡ Barbosa.

Židelev, *Nikolaj Fedorovič,* graphic artist, landscape painter, * 3.3.1929 Loginovo (Ivanova) – RUS ⊡ ChudSSSR IV.1.

Židkov, *Aleksandr Aleksandrovič,* painter, * 27.11.1935 Mar'janovka (Mordwinische ASSR) – RUS ⊡ ChudSSSR IV.1.

Židlická, *Jitka,* painter, f. 1942 – CZ ⊡ Toman II.

Židlicky, *Bohumil,* porcelain painter(?), glass painter(?), f. 1891, l. 1894 – CZ ⊡ Neuwirth II.

Židlický, *Ignác,* painter, master draughtsman, * 2.8.1865 Prag, l. 1895 – CZ ⊡ Toman II.

Židlický, *Jiří,* painter, graphic artist, * 27.5.1895 Nové Město na Moravě – CZ ⊡ Toman II.

Židovinov, *Andrej Antipin,* silversmith, f. 1652, † 1662 or 1663 – RUS ⊡ ChudSSSR IV.1.

Ziduan → **Wang,** *Tingyuan*

Zieba, *Robert,* painter, * 2.12.1932 Staffelfelden – F ⊡ Bauer/Carpentier VI.

Ziebald, *Georg,* locksmith, * before 10.12.1671 Forchheim, l. 1742 – D ⊡ Sitzmann; ThB XXXVI.

Ziebiker, *Ferdinand,* woodcutter, typographer, * 1831 Prag, † 19.6.1879 Prag – CZ ⊡ Toman II.

Ziebland, *Georg Friedrich,* architect, * 7.2.1800 Regensburg, † 24.7.1873 München – D ⊡ DA XXXIII; ELU IV; ThB XXXVI.

Ziebland, *Hermann,* genre painter, portrait painter, * 18.4.1853 Würzburg, † 30.9.1896 München – D ⊡ Münchner Maler IV; ThB XXXVI.

Ziebland, *Ludvík,* sculptor, * 1817 München, l. 1863 – CZ ⊡ Toman II.

Ziebold, *Christian,* painter, f. before 1974, l. 1982 – F, D ⊡ Bauer/Carpentier VI.

Ziebrig, *Anton Ignaz* → **Ceberg,** *Anton Ignaz*

Ziechlin, *Georg,* goldsmith, f. 1478, † 1505 – D ⊡ Zülch.

Ziechlin, *Hans,* goldsmith, f. 1511, † 1548 – D ⊡ Zülch.

Ziechlin, *Jörg* → **Ziechlin,** *Georg*

Ziechmann, *Ernesto,* painter, master draughtsman, * 1880, † 1947 – RA ⊡ EAAm III.

Ziedrich (1786) (Ziedrich (der Ältere)), cabinetmaker, f. about 1786 – D ⊡ ThB XXXVI.

Ziedses des Plantes, *Alida Euphrosine,* painter, master draughtsman, * 9.11.1894 Geertruidenberg (Noord-Brabant), l. before 1970 – NL ⊡ Scheen II.

Zieg, *Elsa Anshutz,* painter, f. 1925 – USA ⊡ Falk.

Ziegart, *Václav,* sculptor, f. 21.2.1734 – CZ ⊡ Toman II.

Ziege, *Johann Martin,* sculptor, † 4.2.1769 Jena – D ⊡ ThB XXXVI.

Ziegelhauser, *Leopold,* painter, * 1814 Wien, l. 1834 – A ⊡ Fuchs Maler 19.Jh. Erg.-Bd II.

Ziegelheim, *Franta,* painter, graphic artist, * 22.8.1885 Lysá nad Labem, l. 1943 – CZ ⊡ Toman II.

Ziegelmayer, *Martha von,* painter, * 1873, † 3.2.1928 Wien – A ⊡ Fuchs Maler 19.Jh. Erg.-Bd II; Fuchs Maler 19.Jh. IV.

Ziegelmeier, *Ludwig,* painter, * 17.6.1897 Stöttwang (Ost-Allgäu), † 26.10.1989 Prien (Chiemsee) – D ⊡ Münchner Maler VI.

Ziegelmeier, *Lutz* → **Ziegelmeier,** *Ludwig*

Ziegelmüller, *Martin,* painter, * 3.4.1935 Graben (Herzogenbuchsee) – CH ⊡ KVS; LZSK; Plüss/Tavel II.

Ziegelmüller, *Wolfgang* → **Zät,** *Wolfgang*

Ziegenbalg, *Severin Gottlieb,* wood sculptor, * 12.7.1681 Großsalze, † before 8.8.1713 Magdeburg – D ⊡ ThB XXXVI.

Ziegenbein, *Joh. Thilo,* faience painter, † 13.1.1765 – D ⊡ ThB XXXVI.

Ziegenmeyer, *Adolf* (Ziegenmeyer, Adolf Otto August), landscape painter, animal painter, * 28.3.1864 Bisperode, † about 1955 Etzenhausen (Dachau) – D ⊡ Jansa; Münchner Maler IV; ThB XXXVI.

Ziegenmeyer, *Adolf Otto August* (Jansa) → **Ziegenmeyer,** *Adolf*

Ziegenmeyer, *Emmy Dorothea* → **Kunz-Basel,** *Emmy Dorothea*

Ziegenmeyer, *Hans,* goldsmith, f. 1575, l. 1594 – D ⊡ ThB XXXVI.

Zieger, *Gottlob,* portrait painter, history painter, * 8.9.1801 Großenhain, † 21.12.1860 Dresden – D ⊡ ThB XXXVI.

Zieger, *Hans Paul* → **Zieger,** *Johann Paul*

Zieger, *Hugo,* portrait painter, fresco painter, * 5.7.1864 Koblenz, † 1932 Oldenburg – D ⊡ ThB XXXVI; Wietek.

Zieger, *Joh. Ernst,* figure painter, * 1762, † 1844 – D ⊡ ThB XXXVI.

Zieger, *Joh. Gottlob* → **Zieger,** *Gottlob*

Zieger, *Johann Ernst,* figure painter, porcelain painter, * 24.6.1762 Meißen, † 5.4.1844 Meißen – D ⊡ Rückert.

Zieger, *Johann Paul,* engraver, f. 1601 – D ⊡ ThB XXXVI.

Zieger, *P. O.,* porcelain painter, f. about 1910 – D ⊡ Neuwirth II.

Zieger-Bano, *Risa* (List) → **Ziegler-Bano,** *Risa*

Ziegert, *Max,* painter, graphic artist, * 31.12.1904 Bolkenhain – D ⊡ Vollmer V.

Ziegl, *David* → **Zügl,** *David*

Ziegler (Maler-Familie) (ThB XXXVI) → **Ziegler,** *Andreas* (1581)

Ziegler (Maler-Familie) (ThB XXXVI) → **Ziegler,** *Sebastian*

Ziegler (Maler-Familie) (ThB XXXVI) → **Ziegler,** *Wilhalm*

Ziegler, genre painter, portrait painter, miniature painter, f. 1844, l. 1863 – GB ⊡ Foskett; Johnson II; Wood.

Ziegler, *Adolf,* painter, * 16.10.1892 Bremen, † 9.1959 Varnhalt (Baden-Baden) – D ⊡ Davidson II.2.; Münchner Maler VI; ThB XXXVI; Vollmer V.

Ziegler, *Adrian,* copper engraver, painter, * 1620, † 1693 – CH ⊡ Brun III; ThB XXXVI.

Ziegler, *Adrian* (1644), copper engraver, f. 1644 – CH ⊡ Brun III.

Ziegler, *Albert* (Ziegler Wagner, Alberto), painter, etcher, * München, f. before 1925, l. before 1961 – D, E ⊡ Cien años XI; Páez Rios III; Ráfols III; Vollmer V.

Ziegler, *Andreas* (1581), painter, f. 1581, l. 1629 – D ⊡ ThB XXXVI.

Ziegler, *Andreas* (1815), lithographer, portrait painter, landscape painter, etcher, * 2.6.1815 or 2.7.1815 Frankfurt (Main), † 30.5.1893 Innsbruck – D, A ⊡ Fuchs Maler 19.Jh. Erg.-Bd II; Fuchs Maler 19.Jh. IV; ThB XXXVI.

Ziegler, *Annette,* painter, * 9.2.1939 Stuttgart – D ⊡ Mülfarth; Nagel.

Ziegler, *Anton* (1733), cabinetmaker, f. 1733 – D ⊡ ThB XXXVI.

Ziegler, *Anton* (1901), architect, * 13.8.1901 – D ⊡ Vollmer VI.

Ziegler, *Archibald,* portrait sculptor, fresco painter, stage set designer, * 21.6.1903 London, † 7.1971 – GB ⊡ Spalding; ThB XXXVI; Vollmer V; Windsor.

Ziegler, *Balthasar,* goldsmith, f. 1615, l. 1621 – D ⊡ ThB XXXVI.

Ziegler, *Bruno,* sculptor, * 21.5.1879 Gotha, † 8.7.1941 Chemnitz – D ⊡ ThB XXXVI.

Ziegler, *Carl Augustus* → **Ziegler,** *Charles Augustus*

Ziegler, *Charles* (1827), painter, * 22.10.1827 Mülhausen, † 1902 – F ⊡ Bauer/Carpentier VI; ThB XXXVI.

Ziégler, *Charles de* (1890), painter, * 2.12.1890 Genf, † 9.12.1962 Laconnex – CH ⊡ Plüss/Tavel II; ThB XXXVI.

Ziegler, *Charles Augustus,* architect, * 1878 Philadelphia (Pennsylvania), † 12.10.1952 – USA ⊡ Tatman/Moss.

Ziegler, *Christoph,* painter, * 1.10.1768 Zürich, † 10.2.1859 – CH ⊡ ThB XXXVI.

Ziegler, *Christoph-François von* (Brun III) → **Ziégler,** *Christophe François von*

Ziégler, *Christophe François de* → **Ziégler,** *Christophe François von*

Ziégler, *Christophe François von* (Ziegler, Christoph-François von), master draughtsman, enamel painter, * 30.4.1855 Genf, † 6.9.1909 or 8.9.1909 – CH ⊡ Brun III; ThB XXXVI.

Ziegler, *Conrad,* master draughtsman, copper engraver, * 1770 Zürich, † 1810 London – CH, GB ⊡ Brun III; Lister; ThB XXXVI.

Ziegler, *Daniel,* miniature painter, * 18.10.1716 Mülhausen, † 26.3.1806 Mülhausen – F, GB ▭ Foskett; Strickland II; ThB XXXVI.

Ziegler, *Daniel (Mistress),* miniature painter, f. 1766 – GB ▭ Foskett.

Ziegler, *Doris,* painter, graphic artist, * 14.3.1949 Weimar – D ▭ ArchAKL.

Ziegler, *Dorothee,* painter, * 1945 – D ▭ Nagel.

Ziegler, *E.,* painter, f. 1843, l. 1852 – GB ▭ Johnson II; Wood.

Ziegler, *Emilie,* flower painter, * 1826 Winterthur, † 1905 Winterthur – CH ▭ ThB XXXVI.

Ziegler, *Enoch,* ornamental painter, f. 1857 – CDN ▭ Harper.

Ziegler, *Eustace Paul,* fresco painter, etcher, * 24.7.1881 Detroit (Michigan), l. before 1961 – USA ▭ Falk; Samuels; Vollmer V.

Ziegler, *Evelyne,* painter, * 1957 Haguenau – F ▭ Bauer/Carpentier VI.

Ziegler, *F.,* sculptor, f. 1726 – D ▭ ThB XXXVI.

Ziegler, *Felix,* goldsmith, * 1669 Zürich, l. 1717 – CH ▭ Brun III.

Ziegler, *František,* painter, * 10.10.1868 Štěpánov, l. 1914 – CZ ▭ Toman II.

Ziegler, *Franz (1769)* (Ziegler, Franz (1)), carpenter, f. 1769, l. 1829 – D ▭ Sitzmann.

Ziegler, *Franz (1827)* (Ziegler, Franz (2)), carpenter, engineer, f. 1827, l. 1883 – D ▭ Sitzmann.

Ziegler, *Franz Ludwig,* painter, f. 1692 – SLO ▭ ThB XXXVI.

Ziegler, *G. H.,* painter, f. 1722 – D ▭ ThB XXXVI.

Ziegler, *Gabrielle,* painter, * 28.1.1870 Leipzig, l. before 1947 – F, D ▭ Edouard-Joseph III; ThB XXXVI.

Ziegler, *Georg,* cabinetmaker, f. 1728, l. 1732 – D ▭ ThB XXXVI.

Ziegler, *Georg (1800),* carpenter, f. 1800 – D ▭ Sitzmann.

Ziegler, *Georg Matthias,* architect, f. 1716 – D ▭ ThB XXXVI.

Ziegler, *Georg Salomon,* painter, f. before 1711 – D ▭ ThB XXXVI.

Ziegler, *Georg Werner,* painter, f. 17.10.1617 – D ▭ Sitzmann.

Ziegler, *George Frederick,* engraver, f. 1857, l. 1858 – USA ▭ Groce/Wallace.

Ziegler, *Gustav,* architect, * 17.12.1847 Karlsruhe, † 19.2.1908 Karlsruhe – D ▭ ThB XXXVI.

Ziegler, *H.,* portrait painter, f. about 1840 – USA ▭ Groce/Wallace.

Ziegler, *Hans (1501)* (Ziegler, Hans), mason, * Worbis(?), f. 1501, l. 1521 – D ▭ ThB XXXVI.

Ziegler, *Hans (1567),* tinsmith, f. 1567 – CH ▭ Bossard.

Ziegler, *Hans Felix* → **Ziegler,** *Felix*

Ziegler, *Hans Georg,* painter, f. 17.9.1646 – A ▭ ThB XXXVI.

Ziegler, *Hans Heinrich (1736)* (Ziegler, Hans Heinrich), minter, f. 1.6.1736 – CH ▭ Brun III.

Ziegler, *Hans Heinrich (1743),* goldsmith, * 1743 Zürich, † 1773 – CH ▭ Brun III.

Ziegler, *Hans Jakob (1615)* (Ziegler, Hans Jakob), veduta draughtsman, * 1615 Winterthur, † 1666 Winterthur – CH ▭ Brun III; Bauer XXXVI.

Ziegler, *Hans Jakob (1650),* goldsmith, * 1650 Zürich, † 1716 – CH ▭ Brun III.

Ziegler, *Hans Jakob (1688),* goldsmith, f. 1688 – CH ▭ Brun III.

Ziegler, *Hans Kaspar,* pewter caster, * 11.5.1776, † 19.11.1814 – CH ▭ Bossard.

Ziegler, *Hans Kristian,* painter, * 10.9.1915 Eydehavn – N ▭ NKL IV.

Ziegler, *Hans Salomon,* landscape painter, * 27.8.1798 Neftenbach, † 23.3.1882 Zürich – CH ▭ Brun III; ThB XXXVI.

Ziegler, *Heinrich (1499),* cannon founder, bell founder, copper founder, f. 1499, l. 1556 – D ▭ ThB XXXVI.

Ziegler, *Heinrich (1888)* (Ziegler, Heinrich Jakob; Ziegler, Heinrich), painter, graphic artist, * 11.12.1888 Winterthur, † 6.11.1973 Sarnen – CH ▭ Brun IV; LZSK; Plüss/Tavel II; Plüss/Tavel Nachtr.; ThB XXXVI; Vollmer V.

Ziegler, *Heinrich Jakob* (Brun IV; LZSK; Plüss/Tavel II; Plüss/Tavel Nachtr.; ThB XXXVI) → **Ziegler,** *Heinrich (1888)*

Ziegler, *Henry,* illustrator, etcher, * 10.2.1889 Sherman (Texas), l. 1932 – USA ▭ Falk.

Ziegler, *Henry Bryan,* portrait painter, landscape painter, * 13.2.1798 London, † 15.8.1874 Ludlow (Shropshire) – GB ▭ Grant; Johnson II; Mallalieu; ThB XXXVI; Wood.

Ziegler, *Hugo (1864),* sculptor, * 1877 Matzenbach (Württemberg), † 1940 Nürnberg – D ▭ ThB XXXVI.

Ziegler, *Ignaz,* goldsmith, maker of silverwork, f. 1908 – A ▭ Neuwirth Lex. II.

Ziegler, *J.,* miniature painter, f. 1737 – CH ▭ Brun III; ThB XXXVI.

Ziegler, *Jacob* → **Zigler,** *Jacob*

Ziegler, *Jacob Christoph* → **Ziegler,** *Christoph*

Ziegler, *Jakob (1559)* (Ziegler, Jakob), illuminator, etcher, form cutter, * Bamberg, f. 1559, l. 1597 – D ▭ DA XXXIII; Sitzmann; ThB XXXV; ThB XXXVI.

Ziegler, *Jakob (1823),* painter, illustrator, * 28.8.1823 Unterramsern (Bucheggberg), † 1856 Arlesheim – CH ▭ Brun IV; ThB XXXVI.

Ziegler, *Jean* → **Ziegler,** *Johann (1749)*

Ziegler, *Joachim,* wood sculptor, f. 1583 – CH ▭ Brun III; ThB XXXVI.

Ziegler, *Jörg* → **Ziegler,** *Heinrich (1499)*

Ziegler, *Jörg (1517),* wood sculptor, carver, f. 1517 – D ▭ ThB XXXVI.

Ziegler, *Joh. Christian* (Ziegler, Johann Christian), landscape painter, * 7.2.1803 Wunsiedel, † 18.6.1833 München – D ▭ Münchner Maler IV; Sitzmann; ThB XXXVI.

Ziegler, *Joh. Erhard* → **Ziegler,** *Joh. Reinhard*

Ziegler, *Joh. Georg,* sculptor, * about 1707, † about 15.5.1749 Bayreuth – D ▭ Sitzmann; ThB XXXVI.

Ziegler, *Joh. Ludwig* (Ziegler, Johann Ludwig), copper engraver, miniature painter(?), * about 1680 Schaffhausen(?), † about 1705 – CH ▭ Brun III; ThB XXXVI.

Ziegler, *Joh. Michael,* painter, f. 1744, † 1826 – D ▭ ThB XXXVI.

Ziegler, *Joh. Reinhard,* architect, * 1569 Odickhoven (Speier)(?), † 24.7.1636 Mainz – D ▭ ThB XXXVI.

Ziegler, *Johann (1465),* architect, * Schnatterbach, f. 1465, l. 1514 – D ▭ ThB XXXVI.

Ziegler, *Johann (1603),* architect, f. 1603, l. 1605 – D ▭ ThB XXXVI.

Ziegler, *Johann (1701),* miniature painter, * 1701 Grachspach(?), † 29.9.1744 Karlsruhe – D ▭ ThB XXXVI.

Ziegler, *Johann (1749),* veduta draughtsman, copper engraver, veduta painter, * 11.3.1749 Meiningen, † 18.3.1802 Wien – A, D ▭ Fuchs Maler 19.Jh. Erg.-Bd II; Fuchs Maler 19.Jh. IV; ThB XVIII; ThB XXXVI.

Ziegler, *Johann (1820),* portrait painter, f. before 1820, l. 1834 – A ▭ Fuchs Maler 19.Jh. IV; ThB XXXVI.

Ziegler, *Johann Christian* (Münchner Maler IV) → **Ziegler,** *Joh. Christian*

Ziegler, *Johann Georg,* jeweller, f. 1693 – D, A ▭ ThB XXXVI.

Ziegler, *Johann Heinrich,* goldsmith, * 1692 Urnäsch(?), † 1766 – CH ▭ Brun III.

Ziegler, *Johann Ludwig* (Brun III) → **Ziegler,** *Joh. Ludwig*

Ziegler, *Johann Peter,* goldsmith, * 10.1658 Zerbst, † 3.1724 Breslau – PL ▭ ThB XXXVI.

Ziegler, *Johannes,* painter, f. 1727, l. 1750 – SLO ▭ ThB XXXVI.

Ziegler, *Josef,* portrait painter, flower painter, * 1785, † 17.8.1852 Wien – A ▭ Fuchs Maler 19.Jh. IV; ThB XXXVI.

Ziegler, *Joseph (1701),* glass cutter, f. 1701 – CZ ▭ ThB XXXVI.

Ziegler, *Joseph (1774),* architectural painter, architect, * 1774, † 25.9.1846 Wien – A ▭ ThB XXXVI.

Ziegler, *Jules* (Schurr III) → **Ziegler,** *Jules Claude*

Ziegler, *Jules Claude* (Ziegler, Jules), painter, lithographer, ceramist, * 16.3.1804 Langres, † 25.12.1856 Paris – F ▭ Bauer/Carpentier VI; DA XXXIII; ELU IV; Schurr III; ThB XXXVI.

Ziegler, *Karl (1711),* painter, * about 1711, † 13.1.1767 – SLO, A ▭ ThB XXXVI.

Ziegler, *Karl (1866)* (Ziegler, Károly), figure painter, portrait painter, genre painter, * 7.12.1866 Schäßburg, † after 1935 or about 1936 Königsberg – PL, RUS, D, RO, H ▭ MagyFestAdat; Ries; ThB XXXVI; Vollmer V.

Ziegler, *Károly* (MagyFestAdat) → **Ziegler,** *Karl (1866)*

Ziegler, *Klaus,* ceramist, assemblage artist, * 5.7.1945 Ebenweiler – A ▭ List.

Ziegler, *Konrad (1752),* carpenter, * Bösenreutin (Bregenz), f. 1752, † 1770 – D ▭ ThB XXXVI.

Ziegler, *Laura,* sculptor, * 1927 – USA ▭ Vollmer VI.

Ziegler, *Ludwig,* figure painter, portrait painter, * 4.5.1885 Heidelberg, l. before 1947 – D ▭ ThB XXXVI.

Ziegler, *M. Johann* → **Zingler,** *M. Johann*

Ziegler, *Magnus,* architect, * 1572 – A ▭ ThB XXXVI.

Ziegler, *Margarethe,* pewter caster, f. 1814, l. 1837 – CH ▭ Bossard.

Ziegler, *Margrit* → **Heinzelmann,** *Ritzi*

Ziegler, *Maria,* painter, graphic artist, * 28.1.1876 Mainz, l. before 1947 – D ▭ ThB XXXVI.

Ziegler, *Marie Angelique,* painter, graphic artist, ceramist, * 3.11.1948 Michelstadt – A ▭ Fuchs Maler 20.Jh. IV; List.

Ziegler, *Matthew E.,* painter, * 4.2.1897, l. 1940 – USA ▭ Falk.

Ziegler, *Max (1879),* sculptor, medalist,
* 28.4.1879 Hamburg, l. before 1947
– D ⊐ ThB XXXVI.

Ziegler, *Max (1920),* goldsmith (?), f. 1920
– A ⊐ Neuwirth Lex. II.

Ziegler, *Michael,* cabinetmaker, f. 1575
– A ⊐ ThB XXXVI.

Ziegler, *Michael (1984),* painter,
graphic artist, f. 1984 – A
⊐ Fuchs Maler 20.Jh. IV.

Ziegler, *Nellie Evelyn,* painter, f. 1932
– USA ⊐ Hughes.

Ziegler, *Ondřej,* painter, f. 1638 – CZ
⊐ Toman II.

Ziegler, *Paulus* → **Cziegler,** *Paulus
Franciscus*

Ziegler, *Paulus,* carpenter, f. 1722, l. 1790
– D ⊐ Sitzmann.

Ziegler, *Philipp (1593),* master
draughtsman, f. 1593 – A
⊐ ThB XXXVI.

Ziegler, *Philipp (1898),* painter, graphic
artist, * 8.7.1898 Nürnberg, l. before
1961 – D ⊐ Vollmer V.

Ziegler, *Pierre-Marie,* painter, * 1950 au
Trez-Hir (Finistère) – F ⊐ Bénézit.

Ziegler, *Richard,* master draughtsman,
graphic artist, * 3.5.1891 Pforzheim,
† 23.2.1992 Pforzheim – D, GB
⊐ British printmakers; Vollmer VI.

Ziegler, *Rolf,* designer, lithographer,
graphic designer, * 6.6.1955 Belp – CH
⊐ KVS.

Ziegler, *S.,* coppersmith, f. 1672 – A
⊐ ThB XXXVI.

Ziegler, *Samuel* → **Cygler,** *Samuel*

Ziegler, *Samuel* (Ziegler, Samuel P.),
painter, etcher, lithographer, * 4.1.1882
Lancaster (Pennsylvania), † 1967 Fort
Worth (Texas) – USA ⊐ Falk; Samuels;
Vollmer V.

Ziegler, *Samuel P.* (Falk) → **Ziegler,**
Samuel

Ziegler, *Sebastian,* painter, f. 1583 – D
⊐ ThB XXXVI.

Ziegler, *Stephan,* architect, f. 1538,
l. 1545 – D, F ⊐ ThB XXXVI.

Ziegler, *Theodor,* portrait painter, genre
painter, * about 1830, l. 1910 – D
⊐ ThB XXXVI.

Ziegler, *Thomas* → **Zeyler,** *Thomas*

Ziegler, *Thomas,* master draughtsman,
f. about 1797, l. 1812 – D
⊐ ThB XXXVI.

Ziegler, *Ulrich,* painter, * Meran, f. 1597,
l. 1608 – I ⊐ DEB XI; ThB XXXVI.

Ziegler, *Ursula,* ceramist, * 24.7.1951
Penzberg – D ⊐ WWCCA.

Ziegler, *Walter,* painter, graphic artist,
* 23.3.1859 (Schloß) Deffernik
(Böhmerwald), † 17.6.1932 Ach an
der Salzach (Ober-Donau) – D, A
⊐ Fuchs Maler 19.Jh. IV; ThB XXXVI;
Toman II.

Ziegler, *Wilhalm,* painter, * about 1480
or 1484 Creglingen, † after 1537 or
1543 (?) Meßkirch (?) or Rothenburg ob
der Tauber – D, CH ⊐ DA XXXIII;
Sitzmann; ThB XXXVI.

Ziegler, *Wilhelm,* sculptor, wood carver,
* 1.6.1857 Rosenberg (Baden) or
Freudenberg, † 25.2.1935 Pforzheim
– A, CH, D ⊐ Brun III; ThB XXXVI.

Ziegler, *Xaver,* painter, * 9.9.1754
Röhrdorf (?), † 3.4.1810 – D
⊐ ThB XXXVI.

Ziegler, *Yvonne,* woodcutter, wood carver,
portrait painter, * 1.6.1902 Paris –
F ⊐ Bénézit; Edouard-Joseph III;
ThB XXXVI; Vollmer V.

Ziegler, *Zacharias,* woodcarving painter or
gilder, * 3.11.1708, † 4.11.1781 Breslau
– PL ⊐ ThB XXXVI.

Ziegler-Bánó, *Risa* → **Bánó,** *Therese von*

Ziegler-Bano, *Risa* (Zieger-Bano, Risa),
painter, graphic artist, * 21.12.1909
Seebach (Villach), † 31.3.1979 Vomp
(Tirol) – A ⊐ Fuchs Maler 20.Jh. IV;
List.

Ziegler-Bano, *Therese von* → **Ziegler-
Bano,** *Risa*

Ziegler-Häußermann, *Dorle,* weaver,
* 1943 – D ⊐ Nagel.

Ziegler-Sulzberger, *Jakob B.,* landscape
painter, * 1.2.1801 Winterthur,
† 1.6.1875 Winterthur – CH ⊐ Brun III;
ThB XXXVI.

Ziegler Wagner, *Alberto* (Cien años XI)
→ **Ziegler,** *Albert*

Ziegler-Zündel, *Julie,* portrait painter,
flower painter, * 21.7.1820, † 16.2.1898
Schaffhausen – CH ⊐ Brun III;
ThB XXXVI.

Zieglmeier, *Andreas,* goldsmith,
* Schärding, f. 1786 – A
⊐ ThB XXXVI.

Ziegra, *Curt,* portrait painter, landscape
painter, * 20.9.1878 Düsseldorf, l. before
1947 – D ⊐ ThB XXXVI.

Ziegra, *Max,* genre painter, * 21.12.1852
Dresden, l. before 1947 – D

Zieher, *J.,* goldsmith, * Biberach (?),
f. before 1911 – D ⊐ ThB XXXVI.

Zieher, *wolfgang,* painter, graphic artist,
* 1952 – D ⊐ Nagel.

Ziehr, *Johann,* architect, f. 1641 – CZ
⊐ ThB XXXVI.

Ziehrer, *Géza,* painter, * 1832 Bratislava,
† 1916 Bratislava – SK ⊐ Toman II.

Ziehrer, *Johann,* goldsmith, f. 1878,
l. 1908 – A ⊐ Neuwirth Lex. II.

Ziehrer, *Johanna,* goldsmith, f. 1913 – A
⊐ Neuwirth Lex. II.

Ziehrer, *Sebastian,* painter, * 1707
Mallersdorf, † 18.12.1791 – D
⊐ Markmiller.

Ziel, *Agatha,* watercolourist, master
draughtsman, * 25.12.1947 Gouda (Zuid-
Holland) – NL ⊐ Scheen II.

Ziel, *Caspar* → **Züll,** *Caspar*

Ziel, *Minna,* painter, * 8.6.1827
Rostock, † 4.12.1871 Rostock – D
⊐ ThB XXXVI.

Zielasco, *Robert,* painter, * 10.5.1948
Wien – A ⊐ Fuchs Maler 20.Jh. IV.

Zieleniewski, *Kasimir,* landscape
painter, flower painter, portrait painter,
* 18.2.1888 Tomsk, † 14.4.1931 Neapel
– PL ⊐ Brun IV; Edouard-Joseph III;
ThB XXXVI; Vollmer V.

Zielens, *Joseph,* sculptor, f. about 1749
– B ⊐ ThB XXXVI.

Zieler, stucco worker, * Bamberg (?),
f. about 1740 – D ⊐ ThB XXXVI.

Zieler, *Mogens* (Zieler, Mogens Holger),
book illustrator, painter, graphic
artist, * 6.3.1905 Kopenhagen – DK
⊐ DKL II; ThB XXXVI; Vollmer V.

Zieler, *Mogens Holger* (ThB XXXVI) →
Zieler, *Mogens*

Zielfeldt, *Anders Teodor Gottfrid,*
decorative painter, photographer,
* 1.12.1855 Malmö, † 22.9.1934
Stockholm – S ⊐ SvKL V.

Zielfeldt, *August* → **Zielfeldt,** *Johan
August*

Zielfeldt, *Gerda* → **Widstedt,** *Gerda*

Zielfeldt, *Gerda Amalia* (SvKL V) →
Widstedt, *Gerda*

Zielfeldt, *Gottfrid* → **Zielfeldt,** *Anders
Teodor Gottfrid*

Zielfeldt, *Johan August,* painter,
* 7.4.1822 Malmö, † 8.6.1882 Malmö –
S ⊐ SvKL V.

Zielińska, *Aniela,* flower painter, portrait
painter, * 19.8.1824 Krzemieniec,
† 24.6.1849 Warschau – PL, UA
⊐ ThB XXXVI.

Zielinski, *Erzsébet,* watercolourist,
landscape painter, * 1937 Budapest
– H ⊐ MagyFestAdat.

Zieliński, *Feliks* (Zelinskij, Feliks),
cannon founder, f. 1577 – PL, UA
⊐ ChudSSSR IV.1.

Zieliński, *Ignacy,* veduta painter,
* 17.7.1781 Kowalewo, † 23.8.1835
Warschau – PL ⊐ ThB XXXVI.

Zieliński, *Jan,* painter, * 1819 Krakau,
† 18.2.1846 Rom – PL ⊐ ThB XXXVI.

Zieliński, *Sylwester,* painter, * 1781
Warschau, † 6.6.1853 Warschau – PL
⊐ ThB XXXVI.

Zieliński, *Tadeusz,* architect, * 2.2.1883
Warschau, † 21.9.1925 Warschau – PL
⊐ ThB XXXVI.

Zielke, *Gottfried,* ceramist, * 1929
Deutschland – YV ⊐ DAVV II.

Zielke, *Julius,* landscape painter,
* 8.11.1826 Danzig, † 22.2.1907 Rom
– D, I ⊐ ThB XXXVI.

Zielke, *Leopold,* architectural painter,
architect, f. 1820, † 8.1.1861 Berlin – D
⊐ ThB XXXVI.

Zielke, *Thekla,* ceramist, * 1928
Deutschland – YV ⊐ DAVV II.

Zielke, *Willy,* photographer, * 1902 Łódź
– D ⊐ Krichbaum.

Zielstra, *Hélène Elizabeth,* painter,
* 20.3.1941 Naarden (Noord-Holland)
– NL ⊐ Scheen II.

Ziem, *Félix* (Ziem, Félix François
Georges Philibert; Ziem, Félix-François-
Georges), architectural painter, marine
painter, landscape painter, flower
painter, * 21.2.1821 or 26.2.1821
or 28.2.1821 Beaune, † 10.2.1911
or 10.11.1911 or 11.11.1911 Paris
– F, I, TR ⊐ Alauzen; Brewington;
DA XXXIII; Edouard-Joseph III;
ELU IV; Hardouin-Fugier/Grafe;
Schurr I; ThB XXXVI.

Ziem, *Félix-François-Georges* (Edouard-
Joseph III) → **Ziem,** *Félix*

Ziem, *Félix François Georges Philibert*
(Brewington; DA XXXIII) → **Ziem,**
Félix

Ziem, *Félix-François-Georges-Philibert*
(ELU IV) → **Ziem,** *Félix*

Ziem, *Félix François Georges Philibert*
(Alauzen) → **Ziem,** *Félix*

Ziem, *Félix-François-Georges-Philibert*
(Hardouin-Fugier/Grafe) → **Ziem,** *Félix*

Ziemand, *Chane Hersch,* goldsmith,
f. 1920 – A ⊐ Neuwirth Lex. II.

Ziemann, *Gustav,* painter, * 7.9.1901
Genthin – D ⊐ ThB XXXVI.

Ziemann, *Paul,* graphic artist, f. 1851
– CZ ⊐ Toman II.

Ziemann, *Richard Claude,* master
draughtsman, graphic artist, * 1932 (?)
or 1934 Buffalo (New York) – USA
⊐ EAAm III; Vollmer VI.

Ziemek, *Johann (1769)* (Ziemek,
Johann (der Ältere)), faience painter,
f. 1769, † 30.8.1815 Proskau – PL
⊐ ThB XXXVI.

Ziemele, *Inesa Aleksandrovna* (ChudSSSR
IV.1) → **Ziemele,** *Inese*

Ziemele, *Inese* (Ziemele, Inesa
Aleksandrovna), painter, * 1.5.1943
Riga – LV ⌑ ChudSSSR IV.1.

Ziemięcki, *Antoni,* history painter, portrait
painter, * 1806 Warschau, l. after 1826
– PL ⌑ ThB XXXVI.

Ziemitrud z Kalwarii → **Bryndza,** *Antoni*

Ziemßen, *Friederike,* portrait painter, genre
painter, f. before 1830, l. 1844 – D
⌑ ThB XXXVI.

Ziëmuchamedov, *Sadriddin Muchiddinovič*
(Zijamuchamedov, Sadridin
Muchitdinovič), stage set designer,
filmmaker, caricaturist, * 12.2.1940
Taškent – UZB ⌑ ChudSSSR IV.1.

Zieni → **Antonio di Pippo d'Antonio**

Zienkiewic, *Alberto,* painter, graphic artist,
* 1929 – RA, PL ⌑ EAAm III.

Ziepel, *Johann Gottfried* → **Zippel,**
Johann Gottlieb

Zier, *Delphine-Alexandrine,* miniature
painter, * Paris, f. 1849, l. 1873 – F
⌑ Schidlof Frankreich.

Zier, *Edouard,* figure painter, portrait
painter, genre painter, history painter,
illustrator, * 1856 Paris, † 1924 Thiais
(Seine) – F ⌑ Edouard-Joseph III; Ries;
Schurr III; ThB XXXVI.

Zier, *Hanns,* cabinetmaker, f. 1660,
l. 1661 – D ⌑ ThB XXXVI.

Zier, *Peter,* potter, f. 1639 – D
⌑ ThB XXXVI.

Zier, *Victor Casimir,* history painter,
portrait painter, miniature painter, *
* 26.9.1822 Warschau, l. 1883 – F,
PL ⌑ Schidlof Frankreich; ThB XXXVI.

Ziera (Holzschnitzer-Familie) (ThB
XXXVI) → **Ziera,** *Antonio*

Ziera (Holzschnitzer-Familie) (ThB
XXXVI) → **Ziera,** *Daniele (1404)*

Ziera (Holzschnitzer-Familie) (ThB
XXXVI) → **Ziera,** *Daniele (1467)*

Ziera (Holzschnitzer-Familie) (ThB
XXXVI) → **Ziera,** *Girolamo*

Ziera (Holzschnitzer-Familie) (ThB
XXXVI) → **Ziera,** *Meneghino*

Ziera (Holzschnitzer-Familie) (ThB
XXXVI) → **Ziera,** *Niccolò*

Ziera, *Antonio,* wood carver, f. 1469,
l. 1475 – I ⌑ ThB XXXVI.

Ziera, *Daniele (1404),* wood carver,
† before 1404 – I ⌑ ThB XXXVI.

Ziera, *Daniele (1467),* wood carver,
† 1467 – I ⌑ ThB XXXVI.

Ziera, *Girolamo,* wood carver, f. 1470,
l. 1485 – I ⌑ ThB XXXVI.

Ziera, *Meneghino,* wood carver, f. 1467
– I ⌑ ThB XXXVI.

Ziera, *Niccolò,* ivory carver, f. 1443 – I
⌑ ThB XXXVI.

Zierath, *Willy,* painter, graphic artist,
* 4.9.1890 Berlin, l. before 1961 – D
⌑ ThB XXXVI; Vollmer V.

Zierck, *Heinrich Christian Jacob* (Rump)
→ **Zierck,** *Heinrich Christian Joh.*

Zierck, *Heinrich Christian Joh.* (Zierck,
Heinrich Christian Jacob), painter,
* 9.12.1812 Hamburg, † 26.7.1834
Lauenburg (Elbe) – D ⌑ Rump;
ThB XXXVI.

Ziercke, *Louis,* painter, graphic artist,
* 9.4.1887 Bad Godesberg, l. before
1961 – D ⌑ ThB XXXVI; Vollmer V.

Ziereels, *F.* → **Ziereneels,** *F.*

Zierenberg, *Carla* (KüNRW III) →
Zierenberg-Meier, *Carla*

Zierenberg-Meier, *Carla* (Zierenberg,
Carla), painter, * 1917 Kiel – D
⌑ KüNRW III; Wietek.

Ziereneels, *F.,* painter, f. 1674 – NL
⌑ ThB XXXVI.

Zierer, *Anton,* silhouette artist, f. 1791
– F ⌑ ThB XXXVI.

Zierer, *Balthasar,* sculptor, f. 1650 – D
⌑ ThB XXXVI.

Zierer, *František,* illuminator, f. 1809,
l. 1836 – SK ⌑ ArchAKL.

Zierer, *Sebastian,* painter, * Straubing (?),
f. 1742, l. 1778 – D ⌑ ThB XXXVI.

Zierhold, *Elsbeth,* landscape painter,
* 23.7.1895 Hamburg-Harburg,
† 24.1.1968 Starnberg – D
⌑ Münchner Maler VI.

Zierholt, *Hans,* stonemason, f. 1535,
l. 1587 – CZ ⌑ ThB XXXVI.

Zierhut und Krüger → **Krieger,** *Wilhelm*

Zierl, *Georg* → **Zirl,** *Georg*

Zierl, *Johann Baptist,* painter, * about
1685, † before 5.10.1738 Ansbach – D
⌑ Sitzmann.

Zierl, *Johann Carl,* painter, * 2.3.1679
or 12.3.1679 Nürnberg, † 28.9.1744
Weißenburg (Bayern) – D ⌑ Sitzmann;
ThB XXXVI.

Zierl-Fick, *Gisela,* painter, * 15.3.1889
Zürich, l. before 1961 – CH
⌑ Vollmer V.

Zierle, *Georg* → **Zirl,** *Georg*

Zierle, *Johann Carl* → **Zierl,** *Johann Carl*

Zierle, *Leonhard (2)* → **Zerle,** *Leonhard*
(1550)

Zierlewang, *Sebastian,* locksmith, f. 1704,
l. 1705 – A ⌑ ThB XXXVI.

Zierman, *Fredrica Lovisa,* graphic
artist, * before 29.1.1767 Stockholm,
† 8.9.1787 Stockholm – S ⌑ SvKL V.

Ziermann, *Carl,* genre painter, * 1850
Saalfeld, † 14.2.1881 Bad Berka – D
⌑ ThB XXXVI.

Zierngibl, *Hans August* (Münchner Maler
IV) → **Zirngibl,** *Hans August*

Zierold, *Balthasar,* painter, f. 1695 – D
⌑ ThB XXXVI.

Zierold, *Erhard,* batik artist, painter,
graphic artist, * 1920 – D
⌑ Vollmer VI.

Zierold, *H.,* illustrator, f. before 1886,
l. before 1892 – D ⌑ Ries.

Zierolt, *Hans* → **Zierholt,** *Hans*

Ziesel, *Georg Frederik* (Ziesel, George
Frederick; Ziesel, Georges Fredericq),
fruit painter, flower painter, still-life
painter, * 1756 Hoogstraten, † 26.6.1809
Antwerpen – B, NL ⌑ DPB II;
Pavière II; ThB XXXVI.

Ziesel, *George Frederick* (Pavière II) →
Ziesel, *Georg Frederik*

Ziesel, *George Frederick* → **Ziesel,** *Georg
Frederik*

Ziesel, *Georges Fredericq* (DPB II) →
Ziesel, *Georg Frederik*

Zieseler, *Hans,* bookbinder, f. 1581,
† 1601 Wittenberg – D ⌑ ThB XXXVI.

Zieseler, *Philipp* → **Ziesler,** *Philipp*

Ziesenis, *Anthony* (Ziesenis, Anton),
sculptor, architect, master draughtsman,
* 26.12.1731 or 26.12.1741 (?) Hannover,
† 25.3.1801 Amsterdam (Noord-Holland)
– D, NL ⌑ Scheen II; ThB XXXVI;
Waller.

Ziesenis, *Anton* (ThB XXXVI) →
Ziesenis, *Anthony*

Ziesenis, *Barthold Wilhelm Hendrik* (DA
XXXIII) → **Ziesenis,** *Bartholomeus
Wilhelmus Hendrikus*

Ziesenis, *Bartholomeus Wilhelmus
Hendrikus* (Ziesenis, Barthold
Wilhelm Hendrik), architect, * 1762
Amsterdam, † 1.5.1820 Den Haag – NL
⌑ DA XXXIII; ThB XXXVI.

Ziesenis, *C. F.,* painter, f. 1765 – D
⌑ ThB XXXVI.

Ziesenis, *Elisabeth,* painter, f. 1761,
l. 1780 – D ⌑ ThB XXXVI.

Ziesenis, *Joachim Friedr.,* pewter caster,
f. 1718 – D ⌑ ThB XXXVI.

Ziesenis, *Joh. Conrad,* sculptor,
* 26.8.1671 Hannover, † 13.1.1727
Hannover – D ⌑ ThB XXXVI.

Ziesenis, *Joh. Friedrich Blasius,* wood
sculptor, stone sculptor, * before
10.8.1715 Hannover, † 16.9.1785
Hannover – D ⌑ ThB XXXVI.

Ziesenis, *Joh. Georg,* painter, * 1680 (?)
or 1681 or 1688 (?) Hannover,
† 2.1.1740 (?) or 20.3.1748 Kopenhagen
– D, DK ⌑ ThB XXXVI.

Ziesenis, *Johan Georg* (Scheen II) →
Ziesenis, *Johann Georg*

Ziesenis, *Johann Georg* (Ziesenis, Johan
Georg), portrait painter, * 9.1.1716
Kopenhagen, † 4.3.1776 or 1777
Hannover – DK, D, NL ⌑ Brauksiepe;
DA XXXIII; ELU IV; Scheen II;
ThB XXXVI.

Ziesenis, *Johannes,* sculptor, master
draughtsman, * 5.7.1770 Amsterdam
(Noord-Holland), † 22.1.1799 Amsterdam
(Noord-Holland) – NL ⌑ Scheen II.

Ziesenis, *Jürgen* → **Ziesenis,** *Joh. Georg*

Ziesenis, *Margaretha* → **Ziesenis,**
Elisabeth

Ziesenis, *R.,* etcher, * Amsterdam, f. 1794,
l. 1795 – NL ⌑ Waller.

Ziesenis, *Rudolf* (Zieseniß, Rudolf),
sculptor, portrait painter, * 4.5.1883
Köln, l. before 1961 – D
⌑ ThB XXXVI; Vollmer V.

Zieseniß, *Rudolf* (ThB XXXVI) →
Ziesenis, *Rudolf*

Zieser, *Gottfried,* pewter caster, f. 1749
– PL ⌑ ThB XXXVI.

Ziesler, *Philipp,* flower painter, f. 1757
– D ⌑ ThB XXXVI.

Zießler, *Hans* → **Cistler,** *Hans*

Zietara, *Valentin,* poster artist, painter,
* 1883 (?), † 24.2.1935 München – D
⌑ ThB XXXVI; Vollmer V.

Zietemann, *Paul,* portrait painter,
* 19.3.1864 Berlin, l. before 1947 –
D ⌑ ThB XXXVI.

Zieten, *Karl Hartwig Daniel von,* painter,
graphic artist, * 1785, † 1848 – D
⌑ Nagel.

Zietz, *Eberhard Alexander Theodor,*
painter, graphic artist, * 7.9.1917
Horsbüll (Süd-Tondern) – D
⌑ Vollmer VI.

Ziffer, *Alex.* → **Ziffer,** *Sándor*

Ziffer, *Alexandru* (Vollmer V) → **Ziffer,**
Sándor

Ziffer, *Moshe,* sculptor, * 26.4.1902
Przemyśl, † 1989 – IL ⌑ Vollmer V.

Ziffer, *Sándor* (Ziffer, Alexandru), painter,
* 3.5.1880 Eger (Ungarn), † 8.9.1962
Baia Mare – H, RO ⌑ MagyFestAdat;
ThB XXXVI; Vollmer V.

Zifflee, *Henry* → **Yevele,** *Henry*

Zifle, *Henry* → **Yevele,** *Henry*

Zifreund, *Ursula,* mixed media artist,
* 1926 – D ⌑ Nagel.

Zifrondi, *Antonio* → **Cifrondi,** *Antonio*

Zigaina, *Giuseppe,* painter, * 2.4.1924
Cervignano del Friuli – I
⌑ Comanducci V; DEB XI;
DizArtItal; List; PittItalNovec/1 II;
PittItalNovec/2 II; Vollmer V.

Zigal, *Viktor Jefimowitsch* → **Cigal',**
Viktor Efimovič

Zigal, *Wladimir Jefimowitsch* → **Cigal',**
Vladimir Efimovič

Žigalev, *Dmitrij Alekseevič,* portrait miniaturist, * 15.2.1799, l. 1826 – RUS ▭ ChudSSSR IV.1.

Žigalov, *Anatolij,* performance artist, assemblage artist, installation artist, * 1941 Arsamas – RUS ▭ Kat. Ludwigshafen.

Žigalov, *Jurij Vladimirovič,* graphic artist, * 9.4.1936 Moskau – RUS ▭ ChudSSSR IV.1.

Žigalov, *Leonid Vasil'evič,* painter, * 15.3.1911 Archangel'sk – RUS ▭ ChudSSSR IV.1.

Zigancke, *Franz Josef,* painter, f. 29.6.1744, l. 1779 – PL ▭ ThB XXXVI.

Zigantello, *Girolamo,* painter, f. 1621, l. 1666 (?) – I ▭ PittItalSeic.

Zigány, *Hedvig* → **Löschinger,** *Hedvig*

Zigány, *Zoltánné* → **Löschinger,** *Hedvig*

Zigefridus → **Sigefridus** (1313)

Ziger, *Hans Paul* → **Zieger,** *Johann Paul*

Ziger, *Johann Paul* → **Zieger,** *Johann Paul*

Ziger, *P.* → **Zieger,** *Johann Paul*

Žigimont, *Petr Ivanovič,* painter, monumental artist, * 14.11.1914 Mariupol – RUS, UA ▭ ChudSSSR IV.1.

Zigin, *Paul,* painter, * Ulm (?), f. 1600 – D ▭ ThB XXXVI.

Zigkel, *Kristian* (Lydakis V) → **Siegel,** *Christian Heinrich*

Zigl, *David* → **Zügl,** *David*

Zigler, *Jacob,* architect, f. 1780, † 1822 – USA ▭ Tatman/Moss.

Zigler, *John,* engraver, * about 1827 Pennsylvania, l. 1850 – USA ▭ Groce/Wallace.

Zigler, *Jonas,* goldsmith, f. 1612 – D ▭ ThB XXXVI.

Zigliara (Edouard-Joseph III) → **Tripard,** *Eugène Louis Léopold*

Ziglio, *Giuseppe,* sculptor, * Rovereto, † 6.1931 – I ▭ Panzetta; ThB XXXVI.

Zigmantajte, *Birute Vinco* (ChudSSSR IV.1) → **Zigmanteitė,** *Birutė*

Zigmantajte, *Ėlizabet Vinco* → **Zigmanteitė,** *Birutė*

Zigmanteitė, *Birutė* (Zigmantajte, Birute Vinco), ceramist, * 28.4.1914 – LT ▭ ChudSSSR IV.1.

Zigmont, *Olbrys* → **Olbres,** *Zeigmund*

Zigmund, *Julij Gotfrid* (ChudSSSR IV.1) → **Siegmund,** *Julius Gottfried*

Zignago, *Francesco,* painter, * about 1750 Genua, † about 1810 Genua – I ▭ Beringheli; ThB XXXVI.

Zignani, *Francesco* → **Zignago,** *Francesco*

Zignani, *Marco,* master draughtsman, lithographer, reproduction engraver, copper engraver, * about 1802 or 1802 Forlì, † 28.3.1830 or 23.4.1830 Florenz – I ▭ Comanducci V; DEB XI; Servolini; ThB XXXVI.

Zignano, *Francesco* → **Zignago,** *Francesco*

Zigöli → **Glinz,** *Andreas*

Zigoli → **Glinz,** *Andreas*

Zigoni, *Aurelio* → **Zingoni,** *Aurelio*

Zigot → **Mazzotti,** *Giovanni*

Zigra, *Doris von* (Hagen) → **Werner,** *Doris*

Žigulenkov, *Evgenij Ivanovič,* painter, graphic artist, * 22.12.1922 Podbereznoe (Moskau) – RUS ▭ ChudSSSR IV.1.

Žigunova-Privalova, *Nadežda Michajlovna,* fresco painter, designer, * 4.8.1913 Krestcy – RUS ▭ ChudSSSR IV.1.

Zihlmann, *Werner* → **Wetz**

Zihn, *Andreas,* wood sculptor, f. 1609 – D ▭ ThB XXXVI.

Zijamuchamedov, *Sadridin Muchitdinovič* (ChudSSSR IV.1) → **Ziëmuchamedov,** *Sadriddin Muchiddinovič*

Zijde, *Elisabeth Berdina van der,* painter, master draughtsman, * 14.10.1936 Den Haag (Zuid-Holland) – NL ▭ Scheen II.

Zijde, *Els van der* → **Zijde,** *Elisabeth Berdina van der*

Zijderveld, *Willem,* painter, master draughtsman, * 7.6.1793 Amsterdam (Noord-Holland)(?), † 24.12.1846 Amsterdam (Noord-Holland) – NL ▭ Scheen II; ThB XXXVI.

Zijdveld, *Louise Marianne van,* painter, master draughtsman, * 15.2.1870 Utrecht (Utrecht), † 5.10.1940 Blaricum (Noord-Holland) – NL ▭ Scheen II.

Zijia, painter, f. 1701 – RC ▭ ArchAKL.

Zijl (Glasmaler-Familie) (ThB XXXVI) → **Zijl,** *Dirk* (1550)

Zijl (Glasmaler-Familie) (ThB XXXVI) → **Zijl,** *Dirk* (1601)

Zijl (Glasmaler-Familie) (ThB XXXVI) → **Zijl,** *Jan* (1521)

Zijl (Glasmaler-Familie) (ThB XXXVI) → **Zijl,** *Jan* (1621)

Zijl (Glasmaler-Familie) (ThB XXXVI) → **Zijl,** *Reyer*

Zijl, *B. van* (Waller) → **Syl,** *B. van*

Zijl, *Dirk (1550),* glass painter, f. about 1550 – NL ▭ ThB XXXVI.

Zijl, *Dirk (1601),* glass painter, f. 1601 – NL ▭ ThB XXXVI.

Zijl, *Evert Antonius,* blazoner, decorative painter, * 25.6.1880 Den Haag (Zuid-Holland), † 10.3.1946 Den Haag (Zuid-Holland) – NL ▭ Scheen II.

Zijl, *Gerard Pietersz van* → **Zyl,** *Gerard Pietersz. van*

Zijl, *Gretha* → **Zijl,** *Margaretha*

Zijl, *Helen van* → **Zijl,** *Wilhelmina Hendrika van*

Zijl, *Jan (1521),* glass painter, f. 1521, l. 1551 – NL ▭ ThB XXXVI.

Zijl, *Jan (1621),* glass painter, f. 1621, l. 1631 – NL ▭ ThB XXXVI.

Zijl, *Johannes Wilhelmus van,* faience painter, designer, * 3.4.1876 Utrecht (Utrecht), † 26.8.1950 Oegstgeest (Zuid-Holland) – NL ▭ Scheen II.

Zijl, *Lambertus,* sculptor, * 13.6.1866 Kralingen (Zuid-Holland), † 1946 (?) or 8.1.1947 Amsterdam (Noord-Holland) or Bussum (Noord-Holland) – NL ▭ DA XXXIII; Mak van Waay; Scheen II; ThB XXXVI; Vollmer V.

Zijl, *Maarten van,* still-life painter, landscape painter, watercolourist, etcher, lithographer, wood engraver, sculptor, artisan, * 13.11.1889 Kralingen (Zuid-Holland), l. before 1970 – NL ▭ Mak van Waay; Scheen II; Vollmer V.

Zijl, *Margaretha,* silhouette cutter, illustrator, * before 21.4.1907 Stadskanaal (Groningen), l. before 1970 – NL ▭ Scheen II.

Zijl, *Piet* → **Zijl,** *Piet-Hein*

Zijl, *Piet-Hein,* master draughtsman, etcher, * 17.12.1946 Koog aan den Zaan (Noord-Holland) – NL ▭ Scheen II.

Zijl, *Reyer,* glass painter, f. 1583, † 8.1614 – NL ▭ ThB XXXVI.

Zijl, *Roelof van,* glass painter, * Utrecht (?), f. 1611, † after 1628 – NL ▭ ThB XXXVI.

Zijl, *Thierry* → **Zijl,** *Dirk* (1550)

Zijl, *Wilhelmina Hendrika van,* landscape painter, portrait painter, watercolourist, * 21.2.1924 Utrecht (Utrecht) – NL, F ▭ Scheen II.

Zijl, *Jan van* → **Selen,** *Johannes van*

Zijlmans, *Aletta Helena,* painter, master draughtsman, collagist, * 13.7.1902 Breda (Noord-Brabant) – NL, F, SGP, AUS, RI ▭ Scheen II.

Zijlmans, *Bob* → **Zijlmans,** *Marinus*

Zijlmans, *Marinus,* painter, mosaicist, glass artist, * 29.8.1918 Rotterdam (Zuid-Holland) – NL, B, GB, RI, ET ▭ Scheen II.

Zijlstra, *Anne Jantine,* watercolourist, master draughtsman, etcher, woodcutter, sculptor, * 29.9.1908 Groningen (Groningen) – NL ▭ Scheen II.

Zijlstra, *Baukje,* artisan, * about 21.10.1944 Apeldoorn (Gelderland), l. before 1970 – NL ▭ Scheen II.

Zijlstra, *Bauwke,* watercolourist, master draughtsman, * 11.3.1903 Kerkwijk (Gelderland) – NL ▭ Scheen II.

Zijlstra, *Ger* → **Zijlstra,** *Gerrit*

Zijlstra, *Gerrit,* sculptor, * 25.6.1943 Utrecht (Utrecht) – NL ▭ Scheen II (Nachtr.).

Zijlstra, *Hendrik,* architect, f. 1760 – NL ▭ ThB XXXVI.

Zijlvelt, *Antonij van* (Waller) → **Zylvelt,** *Anthony van*

Zijp, *Anne van,* sculptor, * 23.5.1885 Riouw, † 9.11.1956 Den Haag (Zuid-Holland) – RI, NL ▭ Scheen II.

Zijp, *George van,* sculptor, * 15.4.1875 Utrecht (Utrecht), † about 5.10.1937 Voorburg (Zuid-Holland) – NL ▭ Scheen II.

Zijst, *Jan-Willem van,* glass artist, designer, * 24.3.1945 Zeist – NL ▭ WWCGA.

Ziju → **Cai,** *Ning*

Ziju %Chen, *Che Tch'ong* → **Shen,** *Shichong*

Zika, *Jiljí V.,* carver, sculptor, * 26.1.1913 Prag – CZ ▭ Toman II.

Zika, *Joseph* → **Sicka,** *Joseph*

Zikan, *Tomáš,* painter, f. about 1735 – SK ▭ ArchAKL.

Zikaras, *Juozas* (Zikaras, Juzas Viktoro), sculptor, * 18.11.1881 Paliukai, † 10.11.1944 Kaunas – LT ▭ ChudSSSR IV.1; KChE II; Vollmer V.

Zikaras, *Juzas Viktoro* (ChudSSSR IV.1; KChE II) → **Zikaras,** *Juozas*

Zikaras, *Teisutis,* sculptor, woodcutter, * 1922 Panevėžys – LT, D, AUS ▭ Robb/Smith; Vollmer V.

Zikeev, *Nikolaj Konstantinovič,* graphic artist, book designer, illustrator, * 19.12.1913 Ivanteevka, † 18.8.1963 Moskau – RUS ▭ ChudSSSR IV.1.

Zikeev, *Nikolaj Semenovič,* graphic artist, * 2.5.1883 Moskau, † 7.7.1961 Moskau – RUS ▭ ChudSSSR IV.1.

Zikeev, *Vladimir Semenovič,* painter, graphic artist, f. 1912, † after 1929 – RUS ▭ ChudSSSR IV.1.

Zikeeva, *Marija Semenovna,* painter, f. 1911 – RUS ▭ ChudSSSR IV.1.

Zikmane, *Lolita* (Zikmane, Lolita Ėduardovna), graphic artist, * 4.6.1941 Riga – LV ▭ ChudSSSR IV.1.

Zikmane, *Lolita Ėduardovna* (ChudSSSR IV.1) → **Zikmane,** *Lolita*

Zikmane, *Ritma* (Zikmane, Ritma Ėduardovna), graphic artist, decorator, * 24.7.1945 Pastende (Talsi) – LV ▭ ChudSSSR IV.1.

Zikmane, Ritma Èduardovna (ChudSSSR IV.1) → Zikmane, Ritma

Zikmund, painter, f. 1481, l. 1487 – CZ □ Toman II.

Zikmund, František, painter, * 29.6.1893 Železnice, † 4.9.1955 Prag – CZ □ Toman II; Vollmer V.

Zikrit, Josef, jeweller, f. 1870, l. 1872 – A □ Neuwirth Lex. II.

Zikun, Michail Anisimovič (ChudSSSR IV.1) → Zikun, Mychajlo Onysymovyč

Zikun, Mychajlo Onysymovyč (Zikun, Michail Anisimovič), painter, decorator, * 7.11.1924 Kuropatkino (Kasachstan) – UA □ ChudSSSR IV.1.

Žila, Viktor Stepanovič (ChudSSSR IV.1) → Žyla, Viktor Stepanovyč

Zilahy, György, graphic artist, painter, * 1929 Tatatóváros, † 1966 Budapest – H □ MagyFestAdat.

Zilbalodis, Indulis (Zilbalodis, Indulis Robertovič), monumental artist, carver, * 3.6.1939 Medni (Kruspilsa) – LV □ ChudSSSR IV.1.

Zilbalodis, Indulis Robertovič (ChudSSSR IV.1) → Zilbalodis, Indulis

Zilbalodis, Robert (Zilbalodis, Robert Davydovič), stage set designer, * 28.7.1904 (Gut) Brinkju (Ajzpute) – LV □ ChudSSSR IV.1.

Zilbalodis, Robert Davydovič (ChudSSSR IV.1) → Zilbalodis, Robert

Zil'berman, Izrail' Iosifovič, landscape painter, * 29.7.1913 Kiev – UA, RUS □ ChudSSSR IV.1.

Zil'berštejn, Leonid Andreevič, graphic artist, painter, * 25.1.1883 Odessa, † 14.1.1962 Moskau – UA, RUS □ ChudSSSR IV.1.

Zil'bert, Fëdor Fëdaravič → Zil'bert, Fedor Fedorovič

Zil'bert, Fedor Fedorovič (Zil'bert, Fëdor Fëdaravič), sculptor, ceramist, portrait painter, * 7.9.1917 Tarzu, † 19.2.1986 – BY, LV, EW □ ChudSSSR IV.1.

Zilberts, Imants → Zilberts, Imants Roberts

Zilberts, Imants Roberts, painter, master draughtsman, * 5.7.1927 Riga – LV, S □ SvKL V.

Zilbolz, Paul → Zilpolz, Paul

Zilcher, Daniel, mason, f. 1654, l. 1671 – D, PL □ ThB XXXVI.

Zilcher, Lilly, illustrator, f. before 1911, l. before 1914 – D □ Ries.

Zilcken, Charles Louis Philippe (Zilcken, Philippe), painter of oriental scenes, etcher, lithographer, portrait painter, woodcutter, master draughtsman, * 20.4.1857 or 21.4.1857 Den Haag (Zuid-Holland), † 3.10.1930 Villefranche (Rhône) – NL, F, DZ, I, ET, B □ DA XXXIII; ELU IV; Scheen II; Schurr V; ThB XXXVI; Waller.

Zilcken, Joh. Joseph, brazier, f. 1768 – D □ ThB XXXVI.

Zilcken, Philippe (Schurr V; ThB XXXVI) → Zilcken, Charles Louis Philippe

Zilcken, Renée (ThB XXXVI; Vollmer V) → Zilcken, Renée Hélène Laure

Zilcken, Renée Hélène Laure (Zilcken, Renée), etcher, watercolourist, master draughtsman, * 21.4.1891 Den Haag (Zuid-Holland) or Wassenaar (Zuid-Holland), l. before 1970 – NL □ Scheen II; ThB XXXVI; Vollmer V; Waller.

Žil'cov, Ivan Feodoievič, graphic artist, watercolourist, * 26.6.1887 Moskau, † 21.8.1970 Teberda – RUS □ ChudSSSR IV.1.

Žil'cov, Savatij Michajlovič, portrait painter, * Gouv. Vologda, f. 1876, l. 1877 – RUS □ ChudSSSR IV.1.

Zīle, Aija (Zile, Aja Arturovna), book illustrator, graphic artist, book art designer, * 8.3.1940 Riga – LV □ ChudSSSR IV.1.

Zile, Aja Arturovna (ChudSSSR IV.1) → Zīle, Aija

Žile, Nikola-Fransua → Gillet, François

Zilenka, Anton, porcelain painter, f. 1891 – CZ □ Neuwirth II.

Zilenziger, Carl B., architect, f. 1884, l. 1936 – USA □ Tatman/Moss.

Zileri, Daniele, architect, f. 1603, l. 1621 – I □ ThB XXXVI.

Zileri, Susan, painter of interiors, portrait painter, f. before 1934, l. before 1961 – GB □ Vollmer V.

Ziletti, Ludovico, woodcutter (?), f. 1573 – I □ DEB XI.

Žilevičienė-Rinkevičūtė, Marija (Žiljavičene-Rinkevičjute, Marija Vinco), textile artist, designer, * 7.4.1933 Trakaj (Litauen) – LT □ ChudSSSR IV.1.

Ziliberti, Baldassare, wood carver, f. 1595 – I □ ThB XXXVI.

Žilin, Aleksandr Ivanovič, silversmith, goldsmith, * 1800, † about 1842 – RUS □ ChudSSSR IV.1.

Žilin, Andrej Aleksandrovič, silversmith, * 23.8.1824, l. 1843 – RUS □ ChudSSSR IV.1.

Žilin, Ivan Aleksandrovič, silversmith, * 7.2.1822, l. before 1900 – RUS □ ChudSSSR IV.1.

Žilin, Ivan Andreevič, silversmith, f. 1851 – RUS □ ChudSSSR IV.1.

Žilin, Ivan Petrovič, silversmith, * 1750, † after 1812 – RUS □ ChudSSSR IV.1.

Žilin, Michail Petrovič, silversmith, * 1749, † about 1805 – RUS □ ChudSSSR IV.1.

Žilin, Nikolaj Luk'janovič, painter, * 22.5.1913 Kydzdin (Vologda) – RUS □ ChudSSSR IV.1.

Žilin, Pantelejmon Fedorovič, painter, graphic artist, * 8.3.1886 Rostov-na-Donu, † 1942 Leningrad – RUS □ ChudSSSR IV.1.

Žilin, Petr Jakovlevič, silversmith, * 1713 – RUS □ ChudSSSR IV.1.

Žilin, Petr Petrovič (1755), silversmith, * 1755, † 1821 – RUS □ ChudSSSR IV.1.

Žilin, Petr Petrovič (1806), silversmith, f. after 1806, † 1821 – RUS □ ChudSSSR IV.1.

Žilin-Žilenko, Pantelejmon Fedorovič → Žilin, Pantelejmon Fedorovič

Žilina, Margarita Pavlovna (ChudSSSR IV.1) → Žylina, Margaryta Pavlivna

Žilinčanová, Viera, painter, * 1932 – SK □ ArchAKL.

Žilinskajte, Astrida (Žilinskajte, Astrida Antano), graphic artist, * 30.4.1936 Tarpiški (Litauen) – LT □ ChudSSSR IV.1.

Žilinskaitė, Genovaitė (Žilinskajte, Genovajte Mikolo), designer, carpet artist, gobelin artist, * 1.4.1927 Januškonjaj (Litauen) – LT □ ChudSSSR IV.1.

Žilinskaja, Nina Ivanovna, sculptor, * 29.12.1926 Podol'sk – RUS □ ChudSSSR IV.1.

Žilinskajte, Astrida Antano (ChudSSSR IV.1) → Žilinskaitė, Astrida

Žilinskajte, Genovajte Mikolo (ChudSSSR IV.1) → Žilinskaitė, Genovaitė

Žilinskajte-Butkjavičene, Astrida Antano → Žilinskaitė, Astrida

Žilinskij, Dmitrij Dmitrievič (Zhilinsky, Dmitri Dmitrievich), portrait painter, landscape painter, * 25.5.1927 Soči – RUS □ ChudSSSR IV.1; Kat. Moskau II; Milner.

Žilinskij, Sergej Jakovlevič, sculptor, * 9.11.1881 Sevastopol', † 2.3.1942 Frunze – KS, UA, F, RUS □ ChudSSSR IV.1.

Žilinskis, Erichs, painter, * 1912 – S □ SvKL V.

Zilio → Montanari, Egidio

Zilio de Battista → Zillio de Battista

Zilio da Milano → Egidio da Milano

Zilioli, Giovanni, wood carver, * 4.5.1763 Parma, † 8.10.1833 Parma – I □ ThB XXXVI.

Ziliolo, Andrea → Gigliolo, Andrea

Ziliolo da Reggio → Gigliolo da Reggio

Žilionite-Bernotene, Stanislava Konstantino (ChudSSSR IV.1) → Žilionytė-Bernotiené, Stanislava

Žilionytė-Bernotiené, Stanislava (Žilionite-Bernotene, Stanislava Konstantino), sculptor, * 26.5.1926 Mariampol – LT □ ChudSSSR IV.1.

Ziliotti, Bernardo → Zilotti, Bernardo

Žilis, Gediminas Jurgio (ChudSSSR IV.1) → Žilys, Gediminas

Žilite, Birute Janina Iono (ChudSSSR IV.1) → Žilytė, Birutė

Žilite-Bugajliškene, Stefanija Prano (ChudSSSR IV.1) → Žilytė-Bugailiškienė, Stefa

Žilite-Steponavičene, Birute Janina Iono → Žilytė, Birutė

Zilius, stonemason, * Wiener Neustadt (?), f. 1422, † about 1438 Padua – A, I □ ThB XXXVI.

Zilius de viena → Aegidius Gutenstein von Wiener Neustadt

Žiljaev, Jurij Fedorovič, stage set designer, * 7.11.1918 Volčicha (Altaigebirge) – RUS □ ChudSSSR IV.1.

Žiljakov, Petr Ksenofontovič, graphic artist, book art designer, illustrator, * 10.10.1923 Nazarovo (Enisej) – KZ □ ChudSSSR IV.1.

Žiljardi, Dementij Ivanovič (ChudSSSR IV.1; Kat. Moskau I) → Gilardi, Domenico di Giovanni

Žiljardi, Domeniko Ivanovič → Gilardi, Domenico di Giovanni

Žiljavičene-Rinkevičjute, Marija Vinco (ChudSSSR IV.1) → Žilevičienė-Rinkevičūtė, Marija

Zilken, Klaus, painter, graphic artist, * 20.3.1918 Königsberg – D □ Vollmer VI.

Zilken, Lorenz, sculptor, * 1901 Danzig – D □ ThB XXXVI; Vollmer V.

Žilkin, Andrijan Georgievič, stage set designer, * 24.8.1923 Usol'e-Sibirskoe (Irkutsk) – RUS □ ChudSSSR IV.1.

Žilkin, Georgij Dmitrievič, monumental artist, * 30.1.1922 Moskau – RUS □ ChudSSSR IV.1.

Žilkin, Jan Georgievič → Žilkin, Andrijan Georgievič

Žilkin, Luka, stucco worker, f. 1797, l. 1815 – RUS □ ChudSSSR IV.1.

Zill, Ernst, painter, * 31.5.1897 Altenmarkt (Kärnten), † 12.11.1969 Obervellach (Kärnten) – A □ Fuchs Geb. Jgg. II.

Zill, Gerhard (Davidson II.2) → Zill, Rudolf Gerhard

Zill, Michael, sculptor, f. 1786 – A □ ThB XXXVI.

Zill, *Rudolf Gerhard* (Zill, Gerhard), painter, graphic artist, * 16.8.1913 Leipzig – D ▱ Davidson II.2; ThB XXXVI; Vollmer V.

Zillack, *Georg Karl,* architect, * about 1746 Teplitz (?), † about 1809 Preßburg – SK, H ▱ ThB XXXVI.

Zillack, *Juraj Karol,* architect, * 1746, † 1801 – SK ▱ ArchAKL.

Žille, *Elizabeta Nikolaevna* (ChudSSSR IV.1) → **Gillet,** *Elisabeth-Félicité*

Zille, *Heinrich,* painter, caricaturist, lithographer, photographer, * 10.1.1858 Radeburg, † 9.8.1929 Berlin – D ▱ DA XXXIII; Flemig; Krichbaum; Ries; ThB XXXVI.

Žille, *Nikola-Fransua* (ChudSSSR IV.1) → **Gillet,** *François*

Žille, *Sofija Nikolaevna* (ChudSSSR IV.1) → **Gillet,** *Sophie*

Zille, *Walter,* master draughtsman, graphic artist, * 1891 Berlin, † 1.6.1959 Berlin – D ▱ Flemig; Vollmer V.

Zillen, *Joh. Vilhelm* → **Zillen,** *Vilhelm*

Zillen, *Joh. Wilhelm* → **Zillen,** *Vilhelm*

Zillen, *Vilhelm* (Zillen, Wilhelm), animal painter, sculptor, * 4.1.1824 Schleswig, † 14.3.1870 Kopenhagen – D, DK ▱ Feddersen; ThB XXXVI.

Zillen, *Wilhelm* (Feddersen) → **Zillen,** *Vilhelm*

Ziller, *Christian Heinrich,* architect, * 1792 Kaditz (Dresden), l. 1813 – D ▱ ThB XXXVI.

Ziller, *Ernest,* engraver, * 1897 Reichshoffen (Bas-Rhin), † 1976 Béziers (Hérault) – F ▱ Bénézit.

Ziller, *Ernst,* architect, * 22.6.1837 Potsdam or Dresden or Oberlößnitz (Zwickau), † 9.7.1923 Athen – D ▱ DA XXXIII; ThB XXXVI.

Ziller, *Georg* → **Zeller,** *Georg*

Ziller, *Hermann,* architect, * 28.6.1848 Potsdam, † 15.9.1915 Potsdam – D ▱ ThB XXXVI.

Ziller, *Joh. Georg* → **Zeller,** *Georg*

Ziller, *Karl H. Ernst* → **Ziller,** *Ernst*

Zillessen, *Bertha,* painter, photographer, * 17.10.1872 Rheydt, † 13.1.1936 Bautzen – D ▱ Vollmer V.

Žillet, *Elizabeta Nikolaevna* → **Gillet,** *Elisabeth-Félicité*

Žillet, *Nikola-Fransua* → **Gillet,** *François*

Žillet, *Sofija Nikolaevna* → **Gillet,** *Sophie*

Zillhardt, *Jenny,* painter of interiors, portrait painter, still-life painter, genre painter, * 16.3.1857 St-Quentin, l. 1930 – F ▱ Edouard-Joseph III; Pavière III.2; ThB XXXVI.

Zillhardt, *Madeleine,* artisan, * St-Quentin, f. 1851 – F ▱ ThB XXXVI.

Zilli, sculptor, f. 1780 – D ▱ ThB XXXVI.

Zilli, *Jakob,* architect, f. 1436, l. 1536 – CH ▱ Brun III.

Zilli, *Rodolfo* (Zilli, Rudolf), sculptor, painter, master draughtsman, * 29.11.1890 Nimis, † 22.7.1976 Graz – I, A ▱ List; Panzetta; Vollmer VI.

Zilli, *Rudolf* (List) → **Zilli,** *Rodolfo*

Zilliacus, *Elsa* → **Zilliacus,** *Elsa Anna Rosina*

Zilliacus, *Elsa Anna Rosina,* sculptor, * 5.11.1881 or 5.11.1887 Staraja Russa, † 5.11.1969 Helsinki – SF ▱ Koroma; Kuvataiteilijat; Nordström.

Zilliacus, *Robert* → **Zilliacus,** *Robert Rafael*

Zilliacus, *Robert Rafael,* landscape painter, * 7.1.1909 Helsinki, † 12.1.1945 Neuvostoliitto or Rußland – SF ▱ Koroma; Kuvataiteilijat; Paischeff; Vollmer V.

Zilliak, *Václav,* painter, f. 1928 – CZ ▱ Toman II.

Zillich, *Elisabeth,* ceramist, pastellist, * 31.8.1904 Radebeul – D ▱ Vollmer V.

Zillich, *Emil,* painter, master draughtsman, * 11.10.1830 Prag, † 22.1.1896 Prag – CZ ▱ ThB XXXVI; Toman II.

Zillichdörffer, *Anton Libor* → **Cillichdörffer,** *Anton Liborius*

Zillig, *Fritz,* painter, f. 1915 – USA ▱ Falk; Hughes.

Zilling, *Paul,* watercolourist, pastellist, lithographer, * 1900 Halle (Saale), † 3.1953 Halle (Saale) – D ▱ Vollmer V.

Zillio (Brun III) → **Zillio de Battista**

Zillio de Battista (Zillio), architect, * Gandria (Lugano) (?), f. about 1450, l. 1482 – CH, I ▱ Brun III; ThB XXXVI.

Maistro **Zillio fiamengo** → **Aegidius Gutenstein von Wiener Neustadt**

Zillio fiamengo, *Maistro* → **Aegidius Gutenstein von Wiener Neustadt**

Zilliox, *Michel,* watercolourist, * 9.11.1932 Weyersheim – F ▱ Bauer/Carpentier VI.

Zillmann, *W.,* porcelain painter (?), f. 1894 – D ▱ Neuwirth II.

Zillweger, *Ami-B.* → **Zillweger,** *Ami-Bernard*

Zillweger, *Ami-Bernard,* painter, lithographer, * 11.1.1942 Fribourg (Fribourg) – CH, NL ▱ KVS.

Zilmper-Munduri, *Ntaniel,* painter, sculptor, ceramist, * 28.12.1936 Paris – F, GR ▱ Lydakis IV; Lydakis V.

Zilo, *Gunnar* (Zilo, Sven Gunnar), figure painter, portrait painter, master draughtsman, * 9.7.1885 Järstorp (Småland), † 4.5.1958 Jönköping – S ▱ Konstlex.; SvK; SvKL V; Vollmer V.

Zilo, *Sven Gunnar* (SvKL V) → **Zilo,** *Gunnar*

Zilocchi, *Giacomo,* sculptor, * 1862 Piacenza, † 30.4.1943 Florenz – I ▱ Panzetta; ThB XXXVI.

Ziloti, *Aleksandr Aleksandrovič,* painter, * 1887 Moskau, † 1950 Frankreich – RUS, F ▱ Severjuchin/Lejkind.

Zilotti, *Bernardo* (Zilotti, Domenico Bernardo), landscape painter, etcher, * about 1730 Borso, † about 1780 or 1795 Venedig or Bassano – I ▱ DEB XI; Schede Vesme III; ThB XXXVI.

Zilotti, *Domenico Bernardo* (Schede Vesme III) → **Zilotti,** *Bernardo*

Žilov, *Dmitrij Stepanovič,* sculptor, * 8.10.1891 Bazarnyj-Karabulak (Saratov), † 7.1.1959 Moskau – RUS ▱ ChudSSSR IV.1.

Zilpolz, *Paul,* potter, f. 1582, l. 1589 – A ▱ ThB XXXVI.

Ziltener, *Franz* (Brun III) → **Ziltiner,** *Franz*

Ziltiner, *Franz* (Ziltener, Franz), glass painter, f. 1616, † 24.3.1680 Schwyz – CH ▱ Brun III; ThB XXXVI.

Zilve, *Alida,* sculptor, * Amsterdam, † 14.11.1935 – NL, USA ▱ Falk; Vollmer V.

Žilvinska, *Jadviga* (Žilvinskaja, Jadviga Osipovna), portrait painter, landscape painter, * 14.1.1918 Tallinn – LV, EW ▱ ChudSSSR IV.1.

Žilvinskaja, *Jadviga Osipovna* (ChudSSSR IV.1) → **Žilvinska,** *Jadviga*

Žilys, *Gediminas* (Žilis, Gediminas Jurgio), graphic artist, * 19.2.1921 Sesikaj (Litauen) – LT ▱ ChudSSSR IV.1.

Žilytė, *Birutė* (Žilite, Birute Janina Iono), graphic artist, * 2.6.1930 Najnišklaj (Litauen) – LT ▱ ChudSSSR IV.1.

Žilytė-Bugailiškienė, *Stefa* (Žilite-Bugajliškene, Stefanija Prano), sculptor, * 25.5.1921 Dikonjaj (Litauen) – LT ▱ ChudSSSR IV.1.

Zilzer, *Antal,* landscape painter, portrait painter, genre painter, * 20.9.1860 Budapest or Pest, † 16.11.1921 Budapest – H ▱ MagyFestAdat; ThB XXXVI.

Zilzer, *Anton* → **Zilzer,** *Antal*

Zilzer, *Aurora* → **Zilzer,** *Hajnalka*

Zilzer, *Gyula,* book illustrator, lithographer, woodcutter, * 3.2.1898 Budapest, † 1969 New York – H ▱ Falk; MagyFestAdat; ThB XXXVI; Vollmer V.

Zilzer, *Hajnalka,* portrait sculptor, terra cotta sculptor, * 1893 Budapest, † 27.3.1957 Budapest – H ▱ ThB XXXVI; Vollmer V.

Zilzer, *Julius* → **Zilzer,** *Gyula*

Zim → **Zimmermann,** *Eugen* (1862)

Zim, *Fridrich,* goldsmith, silversmith, * Kurland, f. 1735, l. 1765 – RUS, D ▱ ChudSSSR IV.1.

Zim, *Marco,* painter, etcher, sculptor, * 9.1.1880 Moskau, l. 1947 – RUS, USA ▱ Falk; Hughes; ThB XXXVI.

Zima, *Josef,* maker of silverwork, jeweller, f. 1865, l. 1897 – A ▱ Neuwirth Lex. II.

Zima, *Vladimír,* architect, * 26.9.1907 Prag – CZ ▱ Toman II.

Zimador, *Anzolo* → **Cimador,** *Angiolo*

Zimáň, *Jan,* sculptor, carver, painter, f. 1826, l. 1861 – SK ▱ Toman II.

Ziman, *Savelij Moiseevič,* sculptor, master draughtsman, * 25.1.1919 Zaplavnoe (Caricyn) – RUS ▱ ChudSSSR IV.1.

Zimarev, *Nikolai Nikolaevich* (Milner) → **Zimarev,** *Nikolaj Nikolaevič*

Zimarev, *Nikolaj Nikolaevič* (Zimarev, Nikolai Nikolaevich), landscape painter, f. 1909 – RUS ▱ ChudSSSR IV.1; Milner.

Zimarin, *Grigorij,* portrait painter, f. 1815 – RUS ▱ ChudSSSR IV.1.

Zimatore, *Carmelo,* painter, * 16.7.1850 Pizzo, † 17.2.1933 Pizzo – I ▱ Comanducci V; DEB XI; ThB XXXVI.

Zimbal, *Hans,* painter, graphic artist, * 24.4.1889 Pleß (Ober-Schlesien), † 1961 Berlin – D, PL ▱ Davidson II.2; ThB XXXVI; Vollmer V.

Zimbal, *Ignaz* → **Cimbal,** *Johann* (1722)

Zimbal, *Johann* → **Cimbal,** *Johann* (1722)

Zimbalo, *Francesco,* architect, sculptor, f. 1549, l. 1582 – I ▱ ThB XXXVI.

Zimbeaux, *Frank Ignatius Seraphic,* figure painter, * 1861 Pittsburgh (Pennsylvania), † 1935 Salt Lake City (Utah) – USA ▱ Falk; Samuels.

Zimberman, *Clewin,* goldsmith, f. 1422 – CH ▱ Brun III.

Zimbler, *Jeannine,* painter, * 1943 Erbalunga (Corse) – F ▱ Bénézit.

Zimbler, *Josef,* goldsmith (?), f. 1867 – A ▱ Neuwirth Lex. II.

Zimbler, *Liane* (Fischer, Liane (1911)), architect, illustrator, f. 1911 – A ▱ Ries; ThB XXXVI.

Zimblitė, *Kazė* (Zimblite, Kazimira Antano), tapestry weaver, painter, batik artist, * 4.4.1933 Bredžjunaj (Litauen) – LT ⊐ ChudSSSR IV.1.

Zimblite, *Kaze Antano* → **Zimblitė,** *Kazė*

Zimblite, *Kazimira Antano* (ChudSSSR IV.1) → **Zimblitė,** *Kazė*

Zimbrecht, *Matěj* → **Zimprecht,** *Mathias*

Zimbrecht, *Petr* → **Zimprecht,** *Peter*

Zimbrecht der Glaser → **Baumeister,** *Simprecht*

Zimbrecht der Glaser Bumeister, *Simprecht* → **Baumeister,** *Simprecht*

Zimdahl, *Helge,* architect, * 1903 Alingsås – S ⊐ SvK; Vollmer V.

Zimelli, *Umberto,* painter, graphic artist, stage set designer, * 4.5.1898 Forlì, l. 1935 – I ⊐ Comanducci V; Servolini.

Zimengoli, *Paolo,* painter, * Verona (?), f. 1717, † 1720 Verona – I ⊐ DEB XI; ThB XXXVI.

Zimens, *Christian,* portrait painter, * about 1690, † 9.2.1711 – PL, D ⊐ ThB XXXVI.

Zimer, *Heinrich,* copper engraver, f. about 1842, l. before 1912 – D ⊐ Rump.

Zimerlin, *Hans,* architect, f. 21.9.1514 – CH ⊐ Brun III.

Zimerman, *Dominikus* → **Zimmermann,** *Dominikus*

Zimerman, *Johann Baptist* → **Zimmermann,** *Johann Baptist*

Zimieck, *Johann* → **Ziemek,** *Johann* (1769)

Zimin, *Aleksandr Michajlovič,* silversmith, f. 1857, l. 1877 – RUS ⊐ ChudSSSR IV.1.

Zimin, *Grigorij Dmitrievič* (Zimin, Grigoriy Dmitrievich), underglaze painter, ceramist, landscape painter, * 24.1.1875 St. Petersburg, † 1958 Leningrad – RUS ⊐ ChudSSSR IV.1; Milner.

Zimin, *Grigoriy Dmitrievich* (Milner) → **Zimin,** *Grigorij Dmitrievič*

Zimin, *Ivan (1741),* stucco worker, carver, ceramist, f. 1741, l. 1762 – RUS ⊐ ChudSSSR IV.1.

Zimin, *Ivan (1741/1762),* ceramist, stucco worker, wood carver, f. 1741, l. 1762 – RUS ⊐ ChudSSSR IV.1.

Zimin, *Konstantin Nikolaevič,* painter, * 1850 Zarskoje Sselo, l. 1887 – RUS ⊐ ChudSSSR IV.1.

Zimin, *Michail,* carver, ceramist, stucco worker, stonemason, f. 1740, † 1768 or 1770 – RUS ⊐ ChudSSSR IV.1.

Zimin, *Vasilij,* stucco worker, ceramist, carver, stonemason, f. 1741, l. 1769 – RUS, UA ⊐ ChudSSSR IV.1.

Zimin, *Vladimir Michajlovič,* stage set designer, * 30.1.1909 Moskau – RUS ⊐ ChudSSSR IV.1.

Zimina, *Larisa Ivanovna,* designer, * 1.12.1934 Krasnojarsk – RUS, UZB ⊐ ChudSSSR IV.1.

Ziminiani, *Giuseppe,* sculptor, f. 1728 – I ⊐ ThB XXXVI.

Zimm, *Alois,* goldsmith, f. 1890, l. 1908 – A ⊐ Neuwirth Lex. II.

Zimm, *Bruno* (Vollmer V) → **Zimm,** *Bruno Louis*

Zimm, *Bruno Louis* (Zimm, Bruno), sculptor, * 29.12.1876 New York, † 21.11.1943 Woodstock (New York) – USA ⊐ EAAm III; Falk; ThB XXXVI; Vollmer V.

Zimmel, *Adolf,* landscape painter, portrait painter, genre painter, f. about 1935 – A ⊐ Fuchs Geb. Jgg. II.

Zimmel, *Jakob,* painter, f. 1644 – CH ⊐ Brun III.

Zimmel, *Robert,* painter, graphic artist, * 30.3.1959 St. Pölten – A ⊐ Fuchs Maler 20.Jh. IV.

Zimmele, *Harry B.* (Mistress) → **Zimmele,** *Margaret Scully*

Zimmele, *Margaret* (ThB XXXVI) → **Zimmele,** *Margaret Scully*

Zimmele, *Margaret Scully* (Zimmele, Margaret), painter, * 1.9.1872 Pittsburgh (Pennsylvania), l. 1940 – USA ⊐ Falk; ThB XXXVI.

Zimmelova, *Olga,* painter, master draughtsman, illustrator, woodcutter, etcher, environmental artist, sculptor, * 1.2.1945 Majdalena – CH, CZ, I ⊐ KVS; LZSK.

Zimmer, lithographer, f. 1833 – USA ⊐ Groce/Wallace.

Zimmer, *Anton,* porcelain painter, f. 1836, l. 1858 – CZ ⊐ Neuwirth II.

Zimmer, *Antonín,* painter, * 18.5.1819 Hodkovice, † 24.8.1869 Prag – CZ ⊐ Toman II.

Zimmer, *Christoph,* sculptor, * Striegau (Schlesien) (?), f. 1604, l. 1616 – D, PL ⊐ ThB XXXVI.

Zimmer, *Conrad,* portrait miniaturist, f. about 1802 – A ⊐ Fuchs Maler 19.Jh. IV; ThB XXXVI.

Zimmer, *Elisabeth,* maker of silverwork, jeweller, f. 1868, l. 1875 – A ⊐ Neuwirth Lex. II.

Zimmer, *Emil,* painter, graphic artist, * 13.7.1912 Husovice – CZ ⊐ Toman II.

Zimmer, *Erich,* graphic artist, porcelain painter, artisan, * 21.4.1908 Zwickau – D ⊐ Vollmer V.

Zimmer, *Ernst,* battle painter, porcelain painter, flower painter, illustrator, * 10.5.1864 or 10.6.1864 Lorenzberg (Strehlen), † 1924 Bamberg – D, PL ⊐ Bauer/Carpentier VI; Jansa; Ries; ThB XXXVI.

Zimmer, *Franz Xaver,* painter, * 1821 Abtsgmünd, † 1883 München – D ⊐ ThB XXXVI.

Zimmer, *Friedr. Georg Wilhelm* → **Zimmer,** *Wilhelm (1736)*

Zimmer, *Friedrich,* cabinetmaker, f. 1761 – D ⊐ ThB XXXVI.

Zimmer, *G.,* illustrator, f. before 1911 – D ⊐ Ries.

Zimmer, *Gerald H.* (Mistress) → **Zimmer,** *Marion Bruce*

Zimmer, *Hans-Peter* (DA XXIX; SvKL V) → **HP Zimmer**

Zimmer, *Heinrich (1680),* mason, stonemason, f. 1680, l. 1703 – D ⊐ ThB XXXVI.

Zimmer, *Heinrich (1774)* (Zimmer, Johann Heinrich Ehrenfried), master draughtsman, painter, form cutter, * 1774 Roßdorf (Göttingen), † 4.2.1851 Biel – D, CH ⊐ Brun III; ThB XXXVI.

Zimmer, *Hynek,* engraver, * 19.6.1868 Prag – CZ ⊐ Toman II.

Zimmer, *Joh. Heinrich Ehrenfried* → **Zimmer,** *Heinrich (1774)*

Zimmer, *Joh. Samuel* → **Zimmer,** *Samuel*

Zimmer, *Johann,* sculptor, f. 1719, l. 1722 – D ⊐ Feddersen; ThB XXXVI.

Zimmer, *Johann Heinrich Ehrenfried* (Brun III) → **Zimmer,** *Heinrich (1774)*

Zimmer, *Johann Samuel* (Pavière II; Rump) → **Zimmer,** *Samuel*

Zimmer, *Jos.,* porcelain painter (?), f. 1908 – CZ ⊐ Neuwirth II.

Zimmer, *Klaus,* glass artist, designer, painter, printmaker, * 31.3.1928 Berlin – D, AUS ⊐ DA XXXIII; WWCGA.

Zimmer, *Leopold,* sculptor, f. 1840, l. 1857 – CZ ⊐ Toman II.

Zimmer, *Marie,* portrait painter, f. 1801 – D ⊐ ThB XXXVI.

Zimmer, *Marion Bruce,* portrait painter, * 29.9.1903 Battle Creek (Michigan) – USA ⊐ Falk.

Zimmer, *René,* landscape painter, * 1910 St-Mard – B ⊐ DPB II.

Zimmer, *René-Charles,* architect, * 1868 Besançon, l. after 1888 – F ⊐ Delaire.

Zimmer, *Robert,* portrait painter, f. about 1941 – A ⊐ Fuchs Maler 20.Jh. IV.

Zimmer, *Samuel* (Zimmer, Johann Samuel), master draughtsman, miniature painter, etcher, * 1751 Hamburg, † 11.3.1824 Göttingen – D ⊐ Pavière II; Rump; ThB XXXVI.

Zimmer, *Thomas,* painter, f. about 1800 – A ⊐ ThB XXXVI.

Zimmer, *Uwe,* graphic artist, * 1937 Hamburg – D ⊐ Feddersen.

Zimmer, *Wilhelm (1736),* miniature painter, * Rostock, f. 1736, † 1768 Rostock – D ⊐ ThB XXXVI.

Zimmer, *Wilhelm (1853)* (Ries) → **Zimmer,** *Wilhelm Carl August*

Zimmer, *Wilhelm Carl August* (Zimmer, Wilhelm (1853)), genre painter, watercolourist, * 16.4.1853 Apolda, † 20.12.1937 Reichenberg (Dresden) – D ⊐ Ries; ThB XXXVI.

Zimmer, *Wolfram,* painter, * 28.8.1944 Bunzlau – PL, D ⊐ Mülfarth.

Zimmer, *Z. J.,* painter, f. 1713 – CZ ⊐ ThB XXXVI.

Zimmer, *Zachariáš,* painter, f. 1737, l. 1742 – CZ ⊐ Toman II.

Zimmer-Krepcik, *Hilde,* painter, graphic artist, * 6.8.1927 Baden – A ⊐ Fuchs Maler 20.Jh. IV.

Zimmer-Schröder, *Gustav* (Feddersen) → **Zimmer-Schröder,** *Gustav Otto Franz*

Zimmer-Schröder, *Gustav Otto Franz* (Zimmer-Schröder, Gustav), painter, graphic artist, * 19.2.1890 Hamburg-Altona, l. before 1961 – D ⊐ Feddersen; Vollmer V.

Zimmerer, *F. J.* (McEwan) → **Zimmerer,** *Frank J.*

Zimmerer, *Frank J.* (Zimmerer, F. J.), painter, artisan, * 1882 Nebraska City (Nebraska), l. 1927 – USA ⊐ Hughes; McEwan.

Zimmerhackl, wood sculptor, cabinetmaker, carver, f. 1677 – CZ ⊐ ThB XXXVI.

Zimmerhackl, *Wilhelm,* painter, graphic artist, video artist, * 17.6.1942 Melk – A ⊐ Fuchs Maler 20.Jh. IV.

Zimmerle, *Hermann-Christian,* sculptor, * 1921 – D ⊐ Nagel.

Zimmerli, *Elisabeth* → **Stalder,** *Elisabeth*

Zimmerlin, *Johann (1619)* (Zimmerlin, Johann), gunmaker, * 1619 Zofingen, † 1693 – CH ⊐ Brun III.

Zimmerlin, *Johann (1666),* gunmaker, * 1666, † 1725 – CH ⊐ Brun III.

Zimmerlin, *Johann (1731),* potter, † 1731 Zofingen – CH ⊐ Brun III.

Zimmerlin, *Samuel (1701)* (Zimmerlin, Samuel), potter, * 1701 – CH ⊐ Brun III.

Zimmerlin, *Samuel (1743),* potter, * 1743, † 1783 – CH ⊐ Brun III.

Zimmerling, *Felix,* carver of Nativity scenes, * 1812 Thaur, † 12.10.1869 Thaur – A ⊐ ThB XXXVI.

Zimmerling, *Paul,* ceramist, * 1927 – D ⊐ WWCCA.

Zimmerling, *Vladimir Isaakowitsch* →
Cimmerling, *Vladimir Isaakovič*

Zimmerman, *Amy Mary*, painter, f. 1885,
l. 1888 – GB ⊞ McEwan.

Zimmerman, *Carl* (Zimmerman, Carl
John), figure painter, fresco painter,
portrait painter, * 13.9.1900 Indianapolis
(Indiana) – USA ⊞ Falk; Hughes;
Vollmer V.

Zimmerman, *Carl* (Mistress) →
Zimmerman, *Carolyn*

Zimmerman, *Carl John* (Falk; Hughes) →
Zimmerman, *Carl*

Zimmerman, *Carolyn*, sculptor,
* 25.11.1903 Walton (Indiana) – USA
⊞ Falk.

Zimmerman, *Čeněk*, woodcutter, * 1841,
† 14.6.1919 Mladá Boleslav – CZ
⊞ Toman II.

Zimmerman, *Elyn*, painter, stone sculptor,
master draughtsman, photographer,
* 16.12.1945 Philadelphia (Pennsylvania)
– USA ⊞ Dickason Cederholm;
Watson-Jones.

Zimmerman, *Elyn Beth* → **Zimmerman**,
Elyn

Zimmerman, *Emma*, painter, f. 1886
– GB ⊞ McEwan.

Zimmerman, *Eric Johan*, sculptor, painter,
* 28.4.1797 Stockholm, † 1817 – S
⊞ SvKL V.

Zimmerman, *Eugen* (Falk) →
Zimmermann, *Eugen* (1862)

Zimmerman, *Eugene* (EAAm III) →
Zimmermann, *Eugen* (1862)

Zimmerman, *Frederick* (Zimmerman,
Frederick Almond), painter, sculptor,
* 7.10.1886 Canton (Ohio), † 27.11.1974
Arcadia (California) – USA ⊞ Falk;
Hughes.

Zimmerman, *Frederick Almond* (Hughes)
→ **Zimmerman**, *Frederick*

Zimmerman, *Hendrik Jan* (Zimmermann,
Hendrik Jan), master draughtsman,
painter, lithographer, * 30.9.1825
Amsterdam (Noord-Holland), † 27.4.1886
Amsterdam (Noord-Holland) – NL
⊞ Scheen II; ThB XXXVI; Waller.

Zimmerman, *Henry*, landscape
painter, f. 1871, l. 1894 – GB
⊞ Bradshaw 1824/1892; Johnson II;
Wood.

Zimmerman, *Herman*, painter, f. 1940
– USA ⊞ Falk.

Zimmerman, *Jan Wendel Gerstenhauer*
(Waller) → **Zimmermann**, *Jan Wendel
Gerstenhauer*

Zimmerman, *Jane*, portrait painter,
* 20.3.1871 Frederick (Maryland),
† about 1955 Frederick (Maryland)
– USA ⊞ Falk.

Zimmerman, *Lillian Hortense*, sculptor,
* Milwaukee (Wisconsin), f. 1924 –
USA ⊞ Falk.

Zimmerman, *Mason W.* (Falk) →
Zimmerman, *Mason W.*

Zimmerman, *Ulla*, painter, master
draughtsman, sculptor, * 20.9.1943
Djursholm or Stockholm – S
⊞ Konstlex.; SvK; SvKL V.

Zimmerman, *Walter*, sculptor, * 30.1.1937
Vincennes (Indiana) – USA, CH ⊞ Falk.

Zimmerman, *William Albert*, artisan,
* 23.11.1888 Lehighton (Pennsylvania),
l. 1940 – USA ⊞ Falk.

Zimmerman, *William Carbys*, architect,
* 1859, † 1932 – USA ⊞ EAAm III.

Zimmerman, (1737), sculptor,
* Schönbach (?), f. 1737 – D
⊞ ThB XXXVI.

Zimmermann, (1777), faience painter,
f. 1777 – D ⊞ ThB XXXVI.

Zimmermann, (1858), porcelain painter,
f. 1858 – D ⊞ Neuwirth II.

Zimmermann, *(1868)*, repairer, f. 1868
– CH ⊞ Brun III.

Zimmermann, *A. (1883)*, illustrator,
f. before 1883, l. before 1900 – D
⊞ Ries.

Zimmermann, *Adam (1819)*, painter,
f. 1819 – D ⊞ ThB XXXVI.

Zimmermann, *Adam (1819/1820)*,
cabinetmaker, * Eßleben, f. 1819 – D
⊞ ThB XXXVI.

Zimmermann, *Adelheid*, portrait
painter, f. before 1832, l. 1840 – D
⊞ ThB XXXVI.

Zimmermann, *Adolf Gottlob*, history
painter, portrait painter, * 1.9.1799
Lodenau, † 17.7.1859 Breslau – D, I,
PL ⊞ ThB XXXVI.

Zimmermann, *Agathe* → **Schaltenbrand**,
Agat

Zimmermann, *Albert*, landscape
painter, * 20.9.1808 or 20.9.1809
Zittau, † 18.10.1888 München –
D, A ⊞ Fuchs Maler 19.Jh. IV;
Münchner Maler IV; ThB XXXVI.

Zimmermann, *Albert August* →
Zimmermann, *Albert*

Zimmermann, *Alfred*, landscape
painter, etcher, illustrator, * 16.5.1854
München, † 21.5.1910 Chiemsee
– D ⊞ Münchner Maler IV; Ries;
ThB XXXVI.

Zimmermann, *Alois*, history painter,
* 27.4.1802 Bozen, † 12.3.1834 Bozen
– I, A ⊞ Fuchs Maler 19.Jh. IV;
ThB XXXVI.

Zimmermann, *Anna* → **Zimmermann**,
Anna Lovisa

Zimmermann, *Anna (1964)*, ceramist,
* 9.7.1964 Deggendorf – D
⊞ WWCCA.

Zimmermann, *Anna Lovisa*, painter,
sculptor, * 16.11.1885 Helsinki, l. 1920
– SF ⊞ Nordström.

Zimmermann, *Anton*, stucco
worker, f. 1722, l. 1744 – D
⊞ Schnell/Schedler.

Zimmermann, *August Albert* →
Zimmermann, *Albert*

Zimmermann, *August Maximilian* →
Zimmermann, *Max*

Zimmermann, *August Robert* →
Zimmermann, *Robert* (1818)

Zimmermann, *Aurel*, genre painter,
f. before 1881, l. after 1900 – D, BR
⊞ ThB XXXVI.

Zimmermann, *Balthasar*, building
craftsman, f. 1717 – D ⊞ ThB XXXVI.

Zimmermann, *Berend*, cabinetmaker,
f. 1709 – D ⊞ ThB XXXVI.

Zimmermann, *Bernhard*, potter,
* Diessenhofen, f. 1761 – CH
⊞ ThB XXXVI.

Zimmermann, *Bodo*, painter, woodcutter,
* 29.5.1902 Filehne, † before 1959 –
PL, D ⊞ Davidson II.2; ThB XXXVI;
Vollmer V.

Zimmermann, *C. F.*, portrait painter,
f. 1755 – D ⊞ ThB XXXVI.

Zimmermann, *Carl (1863)*, painter
of hunting scenes, landscape
painter, animal painter, * 27.6.1863
Halberstadt, † 19.7.1930 Goslar – D
⊞ ThB XXXVI.

Zimmermann, *Carl (1894)*, porcelain
painter (?), glass painter (?), f. 1894
– CZ ⊞ Neuwirth II.

Zimmermann, *Carl Friedrich*, painter,
lithographer, * 31.3.1796 Berlin,
† 31.7.1820 – D ⊞ ThB XXXVI.

Zimmermann, *Carl Hermann
Louis*, woodcutter, * 28.3.1825
Magdeburg, † 14.12.1873 Leipzig – D
⊞ ThB XXXVI.

Zimmermann, *Carl Joh. Christian*,
architect, * 8.11.1831 Elbing,
† 18.3.1911 Hamburg-Wandsbek – D,
PL ⊞ ThB XXXVI.

Zimmermann, *Carl Wilhelm*,
master draughtsman, f. 1795 – D
⊞ ThB XXXVI.

Zimmermann, *Caspar*, master
draughtsman, lithographer, * 2.5.1804
Mainz, † 7.3.1841 Mainz – D
⊞ ThB XXXVI.

Zimmermann, *Catharina*, master
draughtsman, * 30.9.1756 Brugg,
† 10.9.1781 Hannover – CH, D
⊞ ThB XXXVI.

Zimmermann, *Christian*, painter, f. 1695,
l. 1717 – D ⊞ ThB XXXVI.

Zimmermann, *Christian Friedr.*, painter,
f. 1774 – D ⊞ ThB XXXVI.

Zimmermann, *Christoph (1590)*,
painter, f. about 1590, † 1639 – D
⊞ ThB XXXVI.

Zimmermann, *Christoph (1604)*,
cabinetmaker, carver, f. 1604 – D
⊞ ThB XXXVI.

Zimmermann, *Clemens von*, history
painter, etcher, lithographer, * 8.11.1788
Düsseldorf, † 25.1.1869 München – D
⊞ Münchner Maler IV; ThB XXXVI.

Zimmermann, *Daniel (1600)*, pewter
caster, f. 1600, † 18.6.1636 – D
⊞ ThB XXXVI.

Zimmermann, *Daniel (1958)*, painter,
assemblage artist, * 9.8.1958 Uster
– CH ⊞ KVS.

Zimmermann, *David (1556)*, goldsmith,
* Augsburg (?), f. 1562, † 1573
Augsburg – D ⊞ Seling III;
ThB XXXVI.

Zimmermann, *David (1560)*
(Zimmermann, David (2)), goldsmith,
* about 1560, † 1634 – D ⊞ Seling III.

Zimmermann, *David (1745)*
(Zimmermann, David (1)), goldsmith,
* 1745 Zürich, † 14.2.1803 – CH
⊞ Brun III.

Zimmermann, *David (1764)*, mason,
* Hannover, f. 1764, l. 1767 – D, A
⊞ ThB XXXVI.

Zimmermann, *David (1776) (1776)*
(Zimmermann, David (2) (1776)),
goldsmith, * 1776 – CH ⊞ Brun III.

Zimmermann, *Domenikus* →
Zimmermann, *Dominikus*

Zimmermann, *Dominikus*, stucco worker,
altar architect, painter, * 30.6.1685
Gaispoint (Wessobrunn), † 16.11.1766
Wies (Ober-Bayern) – D ⊞ DA XXXIII;
ELU IV; Schnell/Schedler; ThB XXXVI.

Zimmermann, *Ed.*, medalist, f. 1898
– CH ⊞ Brun IV.

Zimmermann, *Eduard*, sculptor,
* 2.8.1872 Stans (Luzern), † 7.12.1949
Zollikon – CH ⊞ Brun IV;
Plüss/Tavel II; ThB XXXVI.

Zimmermann, *Elfriede*, typeface artist,
book art designer, * 15.4.1924 Wien
– A ⊞ Fuchs Maler 20.Jh. IV;
Vollmer VI.

Zimmermann, *Emil*, landscape painter,
* 31.7.1858 Kassel or Marburg
(Lahn), † 1898 or 1899 Kassel – D
⊞ ThB XXXVI.

Zimmermann, *Erich*, watercolourist, modeller, * 29.11.1892 Meißen, l. before 1961 – D ⌷ Vollmer V.

Zimmermann, *Ernst* → **Zimmermann**, *Eduard*

Zimmermann, *Ernst (1841)* (Zimmermann, Ernst), lithographer, * 12.4.1841 Lauterbach (Hessen), † 23.1.1890 Frankfurt (Main) – D ⌷ ThB XXXVI.

Zimmermann, *Ernst (1898)*, painter, * 25.4.1898 Bad Tölz, † after 1951 – D ⌷ Münchner Maler VI; Vollmer V.

Zimmermann, *Ernst Christoph*, sculptor, f. 1722 – D ⌷ ThB XXXVI.

Zimmermann, *Ernst Karl Georg*, genre painter, portrait painter, history painter, * 24.4.1852 München, † 15.11.1901 München – D ⌷ Münchner Maler IV; Ries; ThB XXXVI.

Zimmermann, *Ernst Reinhard*, portrait painter, flower painter, landscape painter, * 12.1.1881 München, † 13.2.1939 or 15.2.1939 München – D ⌷ Davidson II.2; Münchner Maler VI; ThB XXXVI.

Zimmermann, *Eugen (1862)* (Zimmerman, Eugen; Zimmerman, Eugene; Zimmermann, Eugene; Zimmermann, Eugen), book illustrator, caricaturist, * 25.5.1862 Basel, † 26.3.1935 Horseheads (New York) or Chemung County (New York) – CH, USA ⌷ EAAm III; Falk; ThB XXXVI; Vollmer V.

Zimmermann, *Eugen (1907)*, painter, * 19.8.1907 – D ⌷ Mülfarth.

Zimmermann, *Eugene* (ThB XXXVI) → **Zimmermann**, *Eugen (1862)*

Zimmermann, *Felix*, bell founder, * 1658(?), † 1708 – CH ⌷ Brun III.

Zimmermann, *François-Joseph-Pierre*, architect, * 1799 Köln, l. after 1821 – D, F ⌷ Delaire.

Zimmermann, *Franz* → **Zimmermann**, *Franz Michael*

Zimmermann, *Franz (1864)*, genre painter, history painter, * 20.11.1864 Linz, † 9.1.1956 Wien – A ⌷ Fuchs Maler 19.Jh. Erg-Bd II; Fuchs Maler 19.Jh. IV; ThB XXXVI.

Zimmermann, *Franz Anton*, goldsmith, f. 1736 – D ⌷ Seling III.

Zimmermann, *Franz Dominikus*, stucco worker, * before 1716 or before 5.8.1714 Gaispoint (Wessobrunn) or Füssen(?), † 2.3.1786 Wies (Ober-Bayern) – D ⌷ Schnell/Schedler; ThB XXXVI.

Zimmermann, *Franz Josef*, lithographer, * 5.7.1794 Mainz, † 3.6.1857 Mainz – D ⌷ ThB XXXVI.

Zimmermann, *Franz Michael* → **Zimmermann**, *Michael (1690)*

Zimmermann, *Franz Michael*, painter, stucco worker, * 23.9.1709 or before 23.9.1709 Miesbach, † 1784 or before 19.1.1784 München – D ⌷ Schnell/Schedler; ThB XXXVI.

Zimmermann, *Franz Xaver (1729)*, stucco worker, * before 6.11.1729, † 11.2.1771 Wessobrunn – D ⌷ Schnell/Schedler.

Zimmermann, *Franz Xaver (1810)*, copper engraver, † about 1810 – D ⌷ ThB XXXVI.

Zimmermann, *Franz Xaver (1876)* (Zimmermann, Franz Xaver), painter, * 1876, † 1955 Augsburg – D ⌷ Vollmer VI.

Zimmermann, *Franz Xaver Dominikus* → **Zimmermann**, *Franz Dominikus*

Zimmermann, *Frédéric* → **Zimmermann**, *Friedrich (1823)*

Zimmermann, *Frieder*, sculptor, graphic artist, * 1951 – D ⌷ Nagel.

Zimmermann, *Friedl* → **Zimmermann**, *Elfriede*

Zimmermann, *Friedrich (1522)*, painter, f. 1522, l. 1538 – D ⌷ ThB XXXVI.

Zimmermann, *Friedrich (1823)*, landscape painter, japanner, * 23.2.1823 Diessenhofen, † 1884 Ormont-dessus – CH ⌷ ThB XXXVI.

Zimmermann, *Friedrich August*, painter, lithographer, * 10.8.1805 Roßwein, † 9.4.1875(?) or 9.4.1876 Dresden – D ⌷ ThB XXXVI.

Zimmermann, *Friedrich August (1705)*, porcelain painter, * 21.5.1705 Zerbst, † 25.7.1741 Meißen – D ⌷ Rückert.

Zimmermann, *Friedrich Wilhelm*, reproduction engraver, * 5.4.1826 Gornewitz (Grimma), † 6.2.1887 München – D ⌷ ThB XXXVI.

Zimmermann, *G.*, portrait painter, f. 1841 – A ⌷ ThB XXXVI.

Zimmermann, *Gabriel*, cabinetmaker, * 7.12.1861, † 27.5.1908 – D ⌷ ThB XXXVI.

Zimmermann, *Gabriel Eugène Lucien* (Zimmermann, Lucien), sculptor, * 22.1.1877 Paris, l. 1911 – F ⌷ Bénézit; Edouard-Joseph III; ThB XXXVI.

Zimmermann, *Gabriele* → **Nothhelfer**, *Gabriele*

Zimmermann, *Georg (1617)*, sculptor, * Danzig, f. 1617 – PL ⌷ ThB XXXVI.

Zimmermann, *Georg (1624)* (Zimmermann, Georg), goldsmith, maker of silverwork, * Langenbach, f. 1624 – D ⌷ Seling III.

Zimmermann, *Georg (1631)* (Zimmermann, Georg), wood sculptor, carver, * Großquenstedt, f. 1624, † 1631 Brandenburg – D ⌷ ThB XXXVI.

Zimmermann, *Georg (1936)*, architect, f. 1936 – D ⌷ Davidson II.1.

Zimmermann, *Hans (1469)*, building craftsman(?), f. 1469 – CH ⌷ Brun III.

Zimmermann, *Hans (1496)* (ThB XXXVI) → **Carpentarius**, *Joannes*

Zimmermann, *Hans (1527)*, sculptor, * Tiefenbronn(?), f. 1527 – D ⌷ ThB XXXVI.

Zimmermann, *Hans (1534)*, architect, f. before 1534, l. 1538 – PL, CZ ⌷ ThB XXXVI.

Zimmermann, *Hans (1593)*, goldsmith, f. 1593, l. 1594 – D ⌷ Seling III.

Zimmermann, *Hans (1881)*, architectural painter, painter of interiors, landscape painter, * 2.6.1881 Düsseldorf, l. before 1961 – D ⌷ ThB XXXVI; Vollmer V.

Zimmermann, *Hans (1945)*, painter, * 16.8.1945 Basel – CH ⌷ KVS.

Zimmermann, *Hans Balthasar*, architect, * Unterkochen (Jagstkreis), f. 1716, l. 1717 – D ⌷ ThB XXXVI.

Zimmermann, *Hans Balthes* → **Zimmermann**, *Hans Balthasar*

Zimmermann, *Hans Heinrich*, goldsmith, * 9.3.1721, † 9.4.1790 – CH ⌷ Brun III.

Zimmermann, *Hans-Jürgen*, miniature sculptor, painter, graphic artist, * 1947 Hannover – D ⌷ BildKueHann.

Zimmermann, *Hans Kaspar (1659)* (Zimmermann, Hans Kaspar), painter, * Augsburg, f. 1659 – D ⌷ ThB XXXVI.

Zimmermann, *Hans Kaspar (1756)*, goldsmith, * 1756 Zürich, l. 1781 – CH ⌷ Brun III.

Zimmermann, *Heinrich (1659)*, bell founder, * 1659, l. 1687 – CH ⌷ Brun III.

Zimmermann, *Heinrich (1767)*, potter, f. 1767 – CH ⌷ ThB XXXVI.

Zimmermann, *Heinrich (1874)*, plaque artist, * 8.6.1874 Stuttgart, l. before 1947 – D ⌷ ThB XXXVI.

Zimmermann, *Heinrich Wilhelm*, painter, * 5.2.1805 Danzig, † 15.2.1841 Danzig – PL, D ⌷ Schidlof Frankreich; ThB XXXVI.

Zimmermann, *Helmut*, painter, * 1924 Aussig (Böhmen) – D, CZ ⌷ Vollmer V.

Zimmermann, *Hendrik Jan* (ThB XXXVI) → **Zimmerman**, *Hendrik Jan*

Zimmermann, *Henry*, painter, f. 1890, l. 1898 – GB ⌷ Bradshaw 1824/1892; Bradshaw 1893/1910.

Zimmermann, *Hubert Albert*, sculptor, medalist, * 1908 – D ⌷ Nagel.

Zimmermann, *Hubertus*, painter, f. 1759, l. 1761 – D ⌷ ThB XXXVI.

Zimmermann, *Ingelore* → **Zimmermann**, *Ino*

Zimmermann, *Ino*, book designer, illustrator, graphic artist, * 18.10.1925 Köln – D ⌷ Vollmer VI.

Zimmermann, *J. F.*, illustrator, f. before 1875, l. before 1891 – D ⌷ Ries.

Zimmermann, *J. H. F.*, architectural painter, painter of stage scenery, stage set designer, * about 1742, † 1792 Braunschweig – D ⌷ Rump; ThB XXXVI.

Zimmermann, *Jacqueline*, painter, * 22.8.1943 Aire-sur-Adour – F ⌷ Bauer/Carpentier VI.

Zimmermann, *Jacques*, painter, master draughtsman, sculptor, graphic artist, marionette designer, * 1929 Hoboken – B ⌷ DPB II.

Zimmermann, *Jakob (1646)*, gunmaker, f. 1646 – D ⌷ ThB XXXVI.

Zimmermann, *Jakob (1736)*, pewter caster, f. 1736 – D ⌷ ThB XXXVI.

Zimmermann, *Jakob (1860)*, instrument maker, * 1860 Ulm, l. 1907 – CH ⌷ Brun IV.

Zimmermann, *Jakob Anton*, pewter caster, * 19.5.1716, † 13.11.1802 – CH ⌷ Bossard; ThB XXXVI.

Zimmermann, *Jan Wendel Gerstenhauer* (Zimmerman, Jan Wendel Gerstenhauer; Gerstenhauer Zimmerman, Jan Wendel), master draughtsman, painter, lithographer, * 31.1.1816 Monnikendam, † 24.9.1887 Rotterdam – NL ⌷ Scheen I; ThB XXXVI; Waller.

Zimmermann, *Jean-Marie*, painter, * 21.8.1929 Strasbourg, † 19.7.1970 – F ⌷ Bauer/Carpentier VI.

Zimmermann, *Jörg*, costume designer, * 27.5.1933 Zürich, † 10.12.1994 Augsburg – D ⌷ Plüss/Tavel II; Vollmer VI.

Zimmermann, *Jörg F.*, glass artist, sculptor, * 28.7.1940 Uhingen – D ⌷ Nagel; WWCGA.

Zimmermann, *Jørgen*, goldsmith, silversmith, * about 1779, † 1842 – DK ⌷ Bøje I.

Zimmermann, *Joh. Ernst* → **Zimmermann**, *Ernst (1841)*

Zimmermann, *Joh. Friedrich*, portrait painter, miniature painter, * about 1796 Berlin, l. 1838 – D ⌷ ThB XXXVI.

Zimmermann, *Joh. Heinrich*,
painter, architect, * about 1742
Hamburg, † 1792 Braunschweig – D
⊡ ThB XXXVI.
Zimmermann, *Joh. Martin* →
Zimmermann, *Martin*
Zimmermann, *Johann (1700)*, portrait
painter, * 1700, † after 1744 – D
⊡ ThB XXXVI.
Zimmermann, *Johann (1722)*, painter,
f. 1722, l. 1740 – D ⊡ Sitzmann.
Zimmermann, *Johann (1749)*, woodcutter,
engraver, form cutter, * about
1749 Oberflachs(?), l. 1804 – CH
⊡ Brun III; ThB XXXVI.
Zimmermann, *Johann (1867)*
(Zimmermann, Johann), goldsmith(?),
f. 1867 – A ⊡ Neuwirth Lex. II.
Zimmermann, *Johann (1872)*,
goldsmith, f. 1872, l. 1873 – A
⊡ Neuwirth Lex. II.
Zimmermann, *Johann (1876)*,
goldsmith(?), f. 1876, l. 1897 – A
⊡ Neuwirth Lex. II.
Zimmermann, *Johann (1895)*, goldsmith,
silversmith, f. 1895, l. 1922 – A
⊡ Neuwirth Lex. II.
Zimmermann, *Johann (1899)*,
goldsmith, silversmith, f. 1899 – A
⊡ Neuwirth Lex. II.
Zimmermann, *Johann August*, porcelain
painter, f. 1744, † 7.7.1757 – D
⊡ Rückert.
Zimmermann, *Johann Baptist* →
Zimmermann, *Franz Michael*
Zimmermann, *Johann Baptist*, painter,
stucco worker, * 3.1.1680 or before
3.1.1680 Gaispoint (Wessobrunn),
† before 2.3.1758 München –
D ⊡ DA XXXIII; ELU IV;
Schnell/Schedler; ThB XXXVI.
Zimmermann, *Johann George*, glass
grinder, glazier, * Reichenbach,
f. 18.6.1710, l. 1720 – PL, D
⊡ Rückert.
Zimmermann, *Johann Joseph (1707)*
(Zimmermann, Johann Joseph), stucco
worker, painter, * 6.10.1707 or before
6.10.1707 Miesbach, † 10.3.1743
or before 10.3.1743 München – D
⊡ Schnell/Schedler.
Zimmermann, *Johann Joseph
(1749)*, plasterer, * before
28.1.1749(?), † 4.2.1776 Polen – D
⊡ Schnell/Schedler.
Zimmermann, *Johannes (1716)*
(Zimmermann, Johannes (1)), pewter
caster, * 1716, † 1789 – CH
⊡ Bossard.
Zimmermann, *Johannes (1744)*
(Zimmermann, Johannes (2)), pewter
caster, * 1744, † 1822 – CH
⊡ Bossard.
Zimmermann, *Johannes (1761)*
(Zimmermann, Johannes), cabinetmaker,
f. 1761 – D ⊡ ThB XXXVI.
Zimmermann, *Josef (1598)* (Zimmermann,
Josef), painter, f. 1598 – A
⊡ ThB XXXVI.
Zimmermann, *Josef (1867)* (Zimmermann,
Josef (Goldschmied?)), goldsmith(?),
f. 1867 – A ⊡ Neuwirth Lex. II.
Zimmermann, *Josef (1914)*,
goldsmith, jeweller, f. 1914 – A
⊡ Neuwirth Lex. II.
Zimmermann, *Joseph (1815)*
(Zimmermann, Joseph (1)), painter,
master draughtsman, copper engraver,
* 24.3.1815 Luzern, † 7.5.1851 Luzern
– CH ⊡ Brun III; ThB XXXVI.

Zimmermann, *Joseph (1830)*
(Zimmermann, Joseph (2)), painter,
* 1830 Luzern, † after 1868 Luzern
– CH ⊡ Brun III.
Zimmermann, *Joseph (1923)*, painter,
master draughtsman, lithographer,
* 24.2.1923 Ermensee (Luzern) – CH
⊡ KVS; LZSK.
Zimmermann, *Joseph Anton*, master
draughtsman, copper engraver, * 1705
or 1754(?) Augsburg, † 29.11.1797
München – D ⊡ ThB XXXVI.
Zimmermann, *Jost*, founder, * 1750
Luzern, † 1835 – CH ⊡ Brun III.
Zimmermann, *Juliette* → **Dubufe**, *Juliette*
Zimmermann, *Julius*, history painter,
landscape painter, watercolourist,
* 11.5.1824 Augsburg, † 7.4.1906
München – D ⊡ Münchner Maler IV;
ThB XXXVI.
Zimmermann, *Karel (1796)* (Toman II) →
Zimmermann, *Karl (1796)*
Zimmermann, *Karl (1796)* (Zimmermann,
Karel (1796)), portrait painter, * 1796
Prag(?), † 16.8.1857 Prag – CZ
⊡ ThB XXXVI; Toman II.
Zimmermann, *Karl (1824)*, painter,
* 1824 or 1825(?) Werl (Westfalen)
or Magdeburg, l. 8.1853 – D
⊡ ThB XXXVI.
Zimmermann, *Karl (1922)*, goldsmith,
silversmith, f. 9.1922 – A
⊡ Neuwirth Lex. II.
Zimmermann, *Karl (1922 Goldschmied)*,
goldsmith, silversmith, f. 1922 – A
⊡ Neuwirth Lex. II.
Zimmermann, *Karl Otto*, painter,
locksmith, * 24.2.1852 Hirschfelde
(Zittau), † 12.10.1888 Nürnberg – D
⊡ ThB XXXVI.
Zimmermann, *Kaspar (1600)*, wood
sculptor, carver, * Dresden(?),
f. 15.11.1591, l. 1600 – D
⊡ ThB XXXVI.
Zimmermann, *Kaspar (1701)*
(Zimmermann, Kaspar (1693)), stucco
worker, * before 20.12.1693, l. 1741
– D ⊡ Schnell/Schedler; ThB XXXVI.
Zimmermann, *Konrad (1513)*
(Zimmermann, Konrad), mason, f. 1513
– D ⊡ ThB XXXVI.
Zimmermann, *Konrad (1793)*, goldsmith,
f. 1793 – CH ⊡ Brun III.
Zimmermann, *Kurt (1910)* (Zimmermann,
Kurt (1961)), sculptor, master
draughtsman, * 24.5.1910 Düsseldorf,
† 1961 Köln – D ⊡ Davidson I;
ThB XXXVI; Vollmer V; Vollmer VI.
Zimmermann, *Kurt (1913)*, master
draughtsman, illustrator, graphic artist,
* 27.11.1913 Berlin – D ⊡ Vollmer V.
Zimmermann, *Leni* → **Zimmermann-
Heitmüller**, *Leni*
Zimmermann, *Leo*, painter, * 1924 –
USA ⊡ Vollmer V.
Zimmermann, *Leopold*, goldsmith,
f. 9.1922 – A ⊡ Neuwirth Lex. II.
Zimmermann, *Lotte von* → **Härtel**, *Lotte*
Zimmermann, *Lucien* (Edouard-Joseph
III) → **Zimmermann**, *Gabriel Eugène
Lucien*
Zimmermann, *Ludwig*, sculptor, f. 1650
– CH ⊡ Brun III.
Zimmermann, *Mac*, painter, graphic artist,
news illustrator, stage set designer,
* 22.8.1912 Stettin – D ⊡ ELU IV;
Vollmer V.
Zimmermann, *Marcelo*, painter, ceramist,
f. 1961 – RA ⊡ EAAm III.
Zimmermann, *Marcos*, photographer,
* 1950 – RA ⊡ ArchAKL.

Zimmermann, *Margaret*, glass painter,
* 20.12.1951 Lachen – CH ⊡ KVS.
Zimmermann, *Maria* → **Dawska**, *Maria*
Zimmermann, *Martin*, cabinetmaker,
f. 1727, † 1751 – S ⊡ ThB XXXVI.
Zimmermann, *Mason W.* (Zimmerman,
Mason W.), wood engraver, painter,
* 4.8.1860 or 4.8.1861 Philadelphia
(Pennsylvania), l. before 1947 – USA
⊡ Falk; ThB XXXVI.
Zimmermann, *Matiáš (1656)*, coppersmith,
f. about 1656 – SK ⊡ ArchAKL.
Zimmermann, *Matthias (1561)*
(Zimmermann, Matthias), stonemason,
f. 1561, l. 1571 – D ⊡ ThB XXXVI.
Zimmermann, *Max*, landscape painter,
etcher, lithographer, * 7.7.1811
Zittau, † 29.12.1878 München – D
⊡ Münchner Maler IV; ThB XXXVI.
Zimmermann, *Max Joseph*,
architect, f. before 1910 – GB
⊡ Brown/Haward/Kindred.
Zimmermann, *Mazim* → **Zimmermann**,
Margaret
Zimmermann, *Medi*, ceramist, * 1958
Lörrach – D ⊡ WWCCA.
Zimmermann, *Michael von (1553)*,
typographer, form cutter, f. 1553,
† 1565 – A ⊡ ThB XXXVI.
Zimmermann, *Michael (1690)*, stucco
worker, * 13.9.1690 or before
13.9.1690 Gaispoint (Wessobrunn),
† 20.10.1762 Haid (Wessobrunn) – D
⊡ Schnell/Schedler; ThB XXXVI.
Zimmermann, *Nikolaus*, genre painter,
glass painter, restorer, * 1766 Köln,
† 8.1.1833 Köln – D ⊡ Merlo;
ThB XXXVI.
Zimmermann, *Noë*, painter, etcher,
* Augsburg(?), f. 1630 – D
⊡ ThB XXXVI.
Zimmermann, *Oskar (1910)*, painter,
master draughtsman, * 24.4.1910 Basel
– CH ⊡ KVS; LZSK; Plüss/Tavel II.
Zimmermann, *Oskar (1913)*
(Zimmermann, Oskar), landscape
painter, graphic artist, * 9.4.1913
Wien, † 20.8.1985 Wien – A
⊡ Fuchs Maler 20.Jh. IV.
Zimmermann, *Otto (1899)* (Zimmermann,
Otto), landscape painter, etcher, * 1899
Maria Enzersdorf, l. before 1961 – A
⊡ Vollmer V.
Zimmermann, *Otto (1900)*, painter,
master draughtsman, etcher, lithographer,
* 9.10.1900 Perchtoldsdorf (Wien) – A
⊡ Fuchs Geb. Jgg. II.
Zimmermann, *Otto (1901)*, painter,
* 15.11.1901 Havanna – C
⊡ EAAm III.
Zimmermann, *Paul (1920)*, painter,
graphic artist, book art designer,
* 22.7.1920 or 27.7.1920 Mosbach
(Thüringen) – D ⊡ Vollmer VI.
Zimmermann, *Paul (1939)*, artisan,
* 1939 – D ⊡ Nagel.
Zimmermann, *Paul M.*, interior designer,
* 7.7.1885 or 7.8.1885 New York,
l. before 1961 – USA ⊡ ThB XXXVI;
Vollmer V.
Zimmermann, *Paul Warren*, painter,
* 1921 – USA ⊡ Vollmer V.
Zimmermann, *Peter* → **Zimmermann**,
Wilhelm Peter
Zimmermann, *Peter*, altar architect,
f. 1703 – D ⊡ ThB XXXVI.
Zimmermann, *Reinhard Sebastian*, portrait
painter, genre painter, * 9.1.1815 Hagnau
(Bodensee), † 16.11.1893 München –
D ⊡ Mülfarth; Münchner Maler IV;
ThB XXXVI.

Zimmermann, *Remo,* stage set designer, sculptor, * 7.10.1918 Lugano – CH ⌑ Plüss/Tavel II.

Zimmermann, *René,* landscape painter, * 1904, † 4.1.1992 Paris – F ⌑ Bénézit.

Zimmermann, *Richard (1820),* landscape painter, * 2.3.1820 Zittau, † 4.2.1875 München – D ⌑ Münchner Maler IV; ThB XXXVI.

Zimmermann, *Richard (1881),* landscape painter, flower painter, * 10.1.1881 Stuttgart, l. before 1947 – D ⌑ ThB XXXVI.

Zimmermann, *Robert (1818)* (Zimmermann, Robert), landscape painter, lithographer, master draughtsman, * 21.4.1818 Zittau, † 6.6.1864 München – D ⌑ Münchner Maler IV; ThB XXXVI.

Zimmermann, *Robert (1949),* painter, filmmaker, * 10.10.1949 Zürich – CH ⌑ KVS.

Zimmermann, *Rolf,* painter, * 11.7.1919 Karlsruhe – D ⌑ Mülfarth.

Zimmermann, *Samuel Gottlieb* (Rump) → **Zimmermann,** *Samuel Gottlob*

Zimmermann, *Samuel Gottlob* (Zimmermann, Samuel Gottlieb), architect, sculptor, master draughtsman, f. before 1716, l. before 1725 – D ⌑ Rump; ThB XXXVI.

Zimmermann, *Sebastian,* sculptor, f. 1704, l. 1718 – D ⌑ ThB XXXVI.

Zimmermann, *Siegfried,* sculptor, * 4.8.1927 – D ⌑ BildKueHann.

Zimmermann, *Sigmund Traugott,* portrait painter, history painter, * about 1770, † about 1824 – D ⌑ ThB XXXVI.

Zimmermann, *Simon,* wood sculptor, carver, * Dersau, f. 7.11.1612 – PL ⌑ ThB XXXVI.

Zimmermann, *Theodor Franz (1804),* genre painter, portrait painter, * 1804 Königsberg, l. 1834 – D ⌑ ThB XXXVI.

Zimmermann, *Theodor Franz (1808),* landscape painter, animal painter, * 1808 Nasereith (Tirol), † 9.11.1880 Wien – A ⌑ Fuchs Maler 19.Jh. IV; Ries; ThB XXXVI.

Zimmermann, *Uschi,* artisan, * 1948 Fulda – D ⌑ Nagel.

Zimmermann, *Vilém,* copper engraver, printmaker, * 13.10.1820 Prag, † 3.7.1855 Prag – CZ ⌑ Toman II.

Zimmermann, *Walter,* painter, * 1920 Elberfeld – D ⌑ Vollmer V.

Zimmermann, *Wilfried,* painter, graphic artist, * 28.5.1930 Hohenems (Vorarlberg) – A ⌑ Fuchs Maler 20.Jh. IV.

Zimmermann, *Wilhelm Peter,* etcher, master draughtsman, f. 1589, † about 1630 – D ⌑ ThB XXXIV; ThB XXXVI.

Zimmermann, *Winfried (1830),* architect, * 11.11.1830 Prag, † 19.8.1881 Wien – CZ, A ⌑ ThB XXXVI.

Zimmermann, *Winfried (1928),* painter, graphic artist, * 1928 Bunzlau – PL, D ⌑ Feddersen.

Zimmermann, *Wolf Dieter,* advertising graphic designer, poster artist, book designer, * 1925 – D ⌑ Vollmer V.

Zimmermann-Filderstadt, *Axel,* painter, * 1944 – D ⌑ Nagel.

Zimmermann-Heitmüller, *Helene* (Ries) → **Zimmermann-Heitmüller,** *Leni*

Zimmermann-Heitmüller, *Leni* (Zimmermann-Heitmüller, Helene; Heitmüller, Leni), landscape painter, still-life painter, lithographer, linocut artist, * 28.8.1879 Stettin, l. before 1955 – D, PL ⌑ Ries; ThB XVI; ThB XXXVI; Vollmer II.

Zimmermann-Pfeifer, *Erika,* painter, * 1925 Karlsbad – D, CZ ⌑ Vollmer V.

Zimmermann-Schaltenbrand, *Agathe* → **Schaltenbrand,** *Agat*

Zimmermmann, *Harry,* architect, f. 1896, l. 1921 – USA ⌑ Tatman/Moss.

Zimmern, *Heinrich* → **Zimmer,** *Heinrich* (1680)

Zimmern, *Maria* → **Petrie,** *Maria*

Zimmernikat, *Karl,* graphic artist, * 1933 Driesen – D ⌑ Vollmer VI.

Zimnerer, *Frank J.,* painter, designer, * Nebraska City, f. 1927 – USA ⌑ Falk.

Zimnik, *Reiner,* illustrator, graphic artist, caricaturist, * 13.12.1930 Beuthen (Ober-Schlesien) – D ⌑ Flemig; Vollmer VI.

Zimo, *Paolo di,* designer, f. 1629 (?) – I ⌑ ThB XXXVI.

Zimolong, *Wilhelm,* painter, * 1922 Elberfeld – D ⌑ KüNRW IV.

Zimpal, *Jakob* → **Cimbal,** *Jakob*

Zimpel, *Julius,* painter, book art designer, artisan, * 30.8.1896 Wien, † 11.8.1925 Wien – A ⌑ Fuchs Geb. Jgg. II; List; ThB XXXVI; Vollmer V.

Zimpel, *Leo,* goldsmith (?), f. 1867 – A ⌑ Neuwirth Lex. II.

Zimprecht, *Matěj* (Toman II) → **Zimprecht,** *Mathias*

Zimprecht, *Mathias* (Zimprecht, Matěj), painter, * 8.1626 München, † 8.1680 Prag – D, CZ ⌑ ThB XXXVI; Toman II.

Zimprecht, *Peter* (Zimprecht, Petr), painter, * 1645 München, † before 4.6.1680 Prag – D, CZ ⌑ Toman II.

Zimprecht, *Petr* (Toman II) → **Zimprecht,** *Peter*

Zimpricht, *Adam,* stonemason, * Weida (Mähren) (?), f. about 1570 – PL, CZ ⌑ ThB XXXVI.

Zimulin, *Petr Vasil'evič,* watercolourist, portrait painter, * 1821, l. 1852 – RUS ⌑ ChudSSSR IV.1.

Zin, *Lazăr* (Vollmer V) → **Lazăr,** *Zin*

Zinani, *Francesco,* stage set designer, * Reggio nell'Emilia, f. 1755, † Mantua – I ⌑ DEB XI; ThB XXXVI.

Zinatulin, *Fernan* (Zinatulin, Fernan Gibaevič), book illustrator, linocut artist, etcher, * 28.11.1936 Ufa – RUS, UA ⌑ ChudSSSR IV.1.

Zinatulin, *Fernan Gibaevič* (ChudSSSR IV.1) → **Zinatulin,** *Fernan*

Zinčenko, *Grigorij Dmitrievič* (ChudSSSR IV.1) → **Zinčenko,** *Hryhorij Dmytrovyč*

Zinčenko, *Grygorij Dmytrovyč* → **Zinčenko,** *Hryhorij Dmytrovyč*

Zinčenko, *Hryhorij Dmytrovyč* (Zinčenko, Grigorij Dmitrievič), graphic artist, book art designer, * 20.1.1904 Kamenka (Cherson) – UA ⌑ ChudSSSR IV.1.

Zinck, *C.* → **Zinck,** *E.*

Zinck, *Christian* → **Zink,** *Christian*

Zinck, *E.,* lithographer, f. about 1820 – D ⌑ ThB XXXVI.

Zinck, *Georg Michael* → **Zing,** *Georg Michael*

Zinck, *J.,* painter (?), f. 1826 – NL ⌑ Scheen II.

Zinck, *Mathes* → **Zündt,** *Mathis*

Zinck, *Mathias* → **Zündt,** *Mathis*

Zinck, *Mathis* → **Zündt,** *Mathis*

Zinck, *Matthias* → **Zink,** *Matthias*

Zinck, *Nora,* painter, graphic artist, * 3.8.1904 Moskau, † 21.12.1978 Barsinghausen – RUS, D ⌑ Hagen.

Zinck, *Paul Christian* → **Zincke,** *Paul Christian*

Zinck, *Philipp,* goldsmith, f. 1480, † 1536 – D ⌑ Zülch.

Zinck, *René,* painter, * Lyon, f. 1850, l. 1872 – F ⌑ Audin/Vial II.

Zincke, *Christ. Fred.* (Bradley III) → **Zincke,** *Christian Friedrich*

Zincke, *Christian Friedrich* (Zincke, Christ. Fred.), enamel painter, miniature painter, * 1683 or 1685 or 1684 or 1685 Dresden, † 24.3.1767 Lambeth (London) – D, GB ⌑ Bradley III; DA XXXIII; Foskett; Schidlof Frankreich; ThB XXXVI.

Zincke, *Georg Heinrich,* architect (?), f. 1711, l. 1717 – D ⌑ ThB XXXVI.

Zincke, *Joh. August,* goldsmith, f. 1774, l. 1826 – D ⌑ ThB XXXVI.

Zincke, *Joh. Conrad,* pewter caster, * about 1724, † 26.4.1773 – D ⌑ ThB XXXVI.

Zincke, *Paul (1608),* goldsmith, * 1608, † 1678 – D ⌑ ThB XXXVI.

Zincke, *Paul Christian,* master draughtsman, copper engraver, * 16.4.1687 Dresden, † 20.5.1770 Leipzig – D ⌑ ThB XXXVI.

Zincke, *Paul Francis,* portrait painter, miniature painter, * about 1745, † 1830 London – GB ⌑ Foskett; Grant; ThB XXXVI.

Zincke, *W. T.,* etcher, f. 1846 – GB ⌑ Lister.

Zinckeisen, *Hans,* wood sculptor, painter, carver, * Berlin, f. 1599 – D ⌑ ThB XXXVI.

Zinckgraf, *Johan* → **Zentgraf,** *Johan*

Zinckh, *Matthias* → **Zink,** *Matthias*

Zindel, *Antoni,* stonemason, f. 1650 – D ⌑ ThB XXXVI.

Zindel, *Georg,* genre painter, illustrator, master draughtsman, f. 1902 – A ⌑ Fuchs Maler 19.Jh. IV.

Zindel, *Gustav,* painter, illustrator, * 13.8.1883 Rodenau-Komotau, l. before 1961 – CZ, D ⌑ Ries; ThB XXXVI; Vollmer V.

Zindel, *Harmen* → **Zindel,** *Hilmer*

Zindel, *Hilmer,* goldsmith, f. 1647, l. 1670 – D ⌑ ThB XXXVI.

Zindel, *J. P.,* mosaicist, f. before 1866 – D ⌑ ThB XXXVI.

Zindel, *Paul,* architect, f. 1878, † 18.2.1902 Essen – D ⌑ ThB XXXVI.

Zindel, *Peter* → **Zindel,** *Paul*

Zindel, *Peter,* goldsmith, f. 1673, l. 1677 – D ⌑ ThB XXXVI.

Zindel, *Thomas,* painter, woodcutter, * 29.2.1956 Uznach – CH ⌑ KVS.

Zinder, *Victor,* painter, f. 1810, l. 1827 – F ⌑ Audin/Vial IV.

Zindler, *Joachim,* glass artist, * 30.7.1928 Görlitz – D ⌑ WWCGA.

Zindler-Steinkillberg, *Marie,* painter, graphic artist, * 1935 Recklinghausen – D ⌑ KüNRW I.

Zindlinger, *Andreas,* sculptor, f. 1722 – A ⌑ ThB XXXVI.

Zindt, *Jodok,* mason, f. 1706 – D ⌑ ThB XXXVI.

Zindter, *Bartholomäus,* architect, mason, * 1711 Fladnitz (?), † 6.9.1773 Brünn – CZ ⌑ ThB XXXVI.

Zinelli, architect, f. 1780 – I
⊐ ThB XXXVI.

Zinelli, *Andrea,* goldsmith, f. 3.6.1804,
l. 25.7.1813 – I ⊐ Bulgari I.2.

Zinetti, *Ernesto,* architectural painter,
landscape painter, portrait painter,
* 10.10.1889 San Pietro (Valle, Verona),
l. before 1961 – I ⊐ ThB XXXVI;
Vollmer V.

Zing, *Georg Michael,* faience painter,
f. 1745, l. 1762 – D ⊐ ThB XXXVI.

Zing, *Joh. Melchior* → **Zingg,** *Joh.
Melchior*

Zingale, *Santos,* wood engraver, painter,
* 17.4.1908 Milwaukee (Wisconsin)
– USA ⊐ Falk.

Zingarello → **Negroni,** *Pietro* (1503)

Zingarello → **Zimbalo,** *Francesco*

Zingarini, *Aristodemo,* painter, * 30.1.1878
Rom, † 4.11.1934 or 5.11.1944 Rom – I
⊐ Comanducci V; DEB XI.

lo **Zingaro** → **Solario,** *Antonio*

il **Zingaro** → **Solario,** *Antonio*

Zingel, *Eduard,* porcelain painter(?),
f. 1884, l. 1894 – D ⊐ Neuwirth II.

Zingeler, *Karl Wilh.,* painter, gilder,
* Comburg, f. 23.10.1723, l. 13.7.1725
– D ⊐ ThB XXXVI.

Zinger, *Oleg* (Cinger, Oleg Aleksandrovič),
painter, graphic artist, illustrator,
caricaturist, * 21.2.1909 Moskau – D,
RUS, F ⊐ Flemig; Severjuchin/Lejkind;
ThB XXXVI; Vollmer V.

Zingerl, *Guido,* caricaturist, * 1933
Regensburg – D ⊐ Flemig.

Zingg, *Adrian,* master draughtsman,
etcher, copper engraver, * 15.4.1734
or 16.4.1734 St. Gallen, † 26.5.1816
Leipzig – CH, D ⊐ Brun III;
ThB XXXVI.

Zingg, *Bartholomäus,* gunmaker, metal
artist, * 9.5.1703, † 4.8.1771 – CH
⊐ Brun III.

Zingg, *David Drew,* photographer, * 1923
– USA, BR ⊐ ArchAKL.

Zingg, *Georg Michael* → **Zing,** *Georg
Michael*

Zingg, *Hans,* wax sculptor, f. 1561 – CH
⊐ Brun IV.

Zingg, *Hans Gabriel,* pewter caster,
* 1635, † 1680 – CH ⊐ Bossard.

Zingg, *Hans Jakob,* pewter caster, * 1702,
† 1756 – CH ⊐ Bossard; ThB XXXVI.

Zingg, *Jakob,* pewter caster, * 1671,
† 1731 – CH ⊐ Bossard.

Zingg, *Jean Pierre,* landscape painter,
fresco painter, decorative painter,
engraver, * 1925 Montrouge (Hauts-
de-Seine) – F ⊐ Bénézit.

Zingg, *Joh. Melchior* (Zingg, Johann
Melchior), painter, * Einsiedeln, f. 1701
– CH ⊐ Brun III; ThB XXXVI.

Zingg, *Johann Melchior* (Brun III) →
Zingg, *Joh. Melchior*

Zingg, *Jules* (Zingg, Jules-Emilie; Zingg,
Jules Emile), painter, woodcutter,
designer, * 25.8.1882 Mömpelgard,
† 5.1942 Paris – F ⊐ Bénézit;
Edouard-Joseph III; ELU IV; Schurr I;
ThB XXXVI; Vollmer V.

Zingg, *Jules Emile* (ThB XXXVI) →
Zingg, *Jules*

Zingg, *Jules-Emilie* (ELU IV) → **Zingg,**
Jules

Zingg, *Jules Emilie* (Bénézit) → **Zingg,**
Jules

Zingkeisen, *Hans* → **Zinkeisen,** *Hans*

Zingler, *Alexander,* painter, graphic
artist, * 1920 Annaberg (Sachsen) –
D ⊐ KüNRW VI.

Zingler, *M. Johann,* woodcarving
painter or gilder(?), f. 1607 – D
⊐ ThB XXXVI.

Zingnagel, *Johann Peter* → **Zinkernagel,**
Johann Peter

Zingoni, *Aurelio,* painter, * 1853 Florenz,
† 5.1922 Florenz – I ⊐ Comanducci V;
DEB XI; Panzetta; ThB XXXVI.

Zinguinian-Péry, *Fabienne,* painter,
engraver, * 12.10.1951 St-Imier – CH
⊐ KVS.

Zini, *Irene,* landscape painter,
portrait painter, * 23.5.1894 Rom,
† Genua, l. 1962 – I ⊐ Beringheli;
Comanducci V; Vollmer V.

Zini, *Renato,* painter, sculptor, graphic
artist, * 30.8.1890 Florenz, † 24.2.1969
Florenz – I ⊐ Comanducci V.

Zini, *Umberto,* portrait painter, landscape
painter, * 12.12.1878 Padua, † 4.1.1964
Venedig – I ⊐ Comanducci V;
ThB XXXVI.

Zinin, *Aleksej Nikitič,* wood carver,
* 1820 Bogorodskoe, † 1906
Bogorodskoe – RUS ⊐ ChudSSSR IV.1.

Zinin, *Dmitrij Andreevič,* wood carver,
* about 1856 Bogorodskoe, † 1918
Bogorodskoe – RUS ⊐ ChudSSSR IV.1.

Zinin, *Egor Nikitič,* wood carver, * about
1885 Bogorodskoe, † 1955 – RUS
⊐ ChudSSSR IV.1.

Zinin, *Leontij Alekseevič,* wood carver,
f. 1851 – RUS ⊐ ChudSSSR IV.1.

Zinin, *Nikita Alekseevič,* wood carver,
* about 1843 Bogorodskoe, † 1923
Bogorodskoe – RUS ⊐ ChudSSSR IV.1.

Zinin, *Stepan Alekseevič,* wood carver,
* 1869 Bogorodskoe, † 25.12.1919
Bogorodskoe – RUS ⊐ ChudSSSR IV.1.

Zinin, *Vasilij Stepanovič,* wood carver,
* 25.12.1911 Bogorodskoe, † 16.8.1974
Bogorodskoe – RUS ⊐ ChudSSSR IV.1.

Zininger, *Ján Baltazár,* painter, f. 1766
– SK ⊐ ArchAKL.

Zink, *Adrian* → **Zingg,** *Adrian*

Zink, *Alois,* painter, * 19.1.1881
Memmingen, † 19.7.1952 München
– D ⊐ Münchner Maler VI.

Zink, *Christian,* copper engraver, f. 1791
– D ⊐ Rump.

Zink, *Christian Friedrich* → **Zincke,**
Christian Friedrich

Zink, *Eugenia,* sculptor, f. 1931 – USA
⊐ Hughes.

Zink, *George Frederick,* portrait
miniaturist, f. 1882, l. 1915 – GB
⊐ Foskett; Johnson II; ThB XXXVI.

Zink, *Jakub* → **Czinck,** *Jacob*

Zink, *Jan Adam* (Toman II) → **Zink,**
Johann Adam

Zink, *João,* painter, * 1955 – P
⊐ Pamplona V.

Zink, *Joh. Conrad* → **Zincke,** *Joh.
Conrad*

Zink, *Joh. Georg,* painter, f. about 1765
– D ⊐ ThB XXXVI.

Zink, *Johann Adam* (Zink, Jan Adam),
painter, f. 1720, l. 1743 – CZ
⊐ ThB XXXVI; Toman II.

Zink, *Josef,* painter, * 11.11.1838
München, † 9.5.1907 München – D
⊐ ThB XXXVI.

Zink, *Matthias,* painter, * 13.2.1665
Donaumünster (Schwaben), † 2.11.1738
Eichstätt – D ⊐ ThB XXXVI.

Zink, *Michael* → **Zick,** *Johann Martin*

Zink, *Nikolaus,* mason, f. 1745, l. 1749
– D ⊐ ThB XXXVI.

Zink, *Paul* → **Zincke,** *Paul* (1608)

Zink, *Paul Christian* → **Zincke,** *Paul
Christian*

Zink, *Paul Francis* → **Zincke,** *Paul
Francis*

Zink, *Wolf,* wood sculptor, carver,
* Pegau(?), f. 1639 – D
⊐ ThB XXXVI.

Zinke, *Joh. Wenzel,* copper engraver,
lithographer, * 1797, † 4.3.1858 Wien
– A ⊐ ThB XXXVI.

Zinke, *Solveig,* textile artist, * 24.9.1911
Skien – N ⊐ NKL IV.

Zinkeisen, *Anna* (Spalding) → **Zinkeisen,**
Anna Katrina

Zinkeisen, *Anna Katrina* (Zinkeisen,
Anna), book illustrator, painter, modeller,
* 28.8.1901 Kilereggan (Schottland),
† 1976 – GB ⊐ Edouard-Joseph III;
McEwan; Peppin/Micklethwait; Spalding;
ThB XXXVI; Vollmer V; Windsor.

Zinkeisen, *August,* genre painter,
illustrator, * 22.5.1856 Fechenheim,
† 1912 Düsseldorf – D ⊐ Ries;
ThB XXXVI.

Zinkeisen, *Doris* (Spalding) → **Zinkeisen,**
Doris Clare

Zinkeisen, *Doris Clare* (Zinkeisen,
Doris), portrait painter, landscape
painter, costume designer, modeller,
* 1898 Gareloch or Clynder, † 1991
– GB ⊐ Edouard-Joseph III; McEwan;
Spalding; ThB XXXVI; Vollmer V;
Windsor.

Zinkeisen, *Else,* painter, graphic artist,
* 27.6.1871 Hamburg, l. before 1947
– D ⊐ Rump; ThB XXXVI.

Zinkeisen, *Gabriele,* painter, graphic artist,
* 24.7.1879 Dresden, l. before 1947
– D ⊐ ThB XXXVI.

Zinkeisen, *Hans,* architect, f. 1522,
l. 1548 – D ⊐ ThB XXXVI.

Zinkernagel, *Joh. Georg Julius,*
porcelain artist, porcelain painter(?),
* Werleshausen(?), f. 1787, l. 1789
– CH ⊐ ThB XXXVI.

Zinkernagel, *Johann Peter,* painter,
f. 1667, l. 1669 – D ⊐ Sitzmann;
ThB XXXVI.

Zinkgräf, *Philipp* → **Zinck,** *Philipp*

Zinkgraeff, *Esaias* (Zengraf, Izijaz),
goldsmith, enamel artist, * Nürnberg,
f. 1632, l. 1640 – D, RUS
⊐ ChudSSSR IV.1; ThB XXXVI.

Zinkgraf, *Lorenz* → **Zentgraf,** *Lorenz*

Zinn, *Jens Gjödvad,* architect, * 21.8.1836
Kopenhagen, † 18.4.1926 Kopenhagen
– DK ⊐ ThB XXXVI.

Zinn, *Karl,* painter, master draughtsman,
f. before 1897, l. before 1901 – D
⊐ Ries.

Zinn von Zinnenburg, *Ferdinand
(Freiherr),* painter, † 22.9.1866 Wien
– A ⊐ Fuchs Maler 19.Jh. Erg.-Bd II.

Zinnagel, *Johann Peter* → **Zinkernagel,**
Johann Peter

Zinndorf de Caspani, *Gertrudis Ema
Julia,* painter, * 17.3.1916 or 17.3.1917
Stuttgart – RA, D ⊐ EAAm III;
Merlino.

Zinnebeeld → **Foly,** *Adriaen*

Zinner, *Anton* → **Zinner,** *Bartholomäus*

Zinner, *Anton* (Zinner, Jan Antonín),
sculptor, * Wien(?), f. 1725, † 5.1763
Krummau – A, CZ ⊐ ThB XXXVI;
Toman II.

Zinner, *Bartholomäus* → **Zinner,** *Anton*

Zinner, *Bartholomäus,* architect,
* Wien(?), f. about 1720, l. after 1774
– A ⊐ ThB XXXVI.

Zinner, *Jan Antonín* (Toman II) →
Zinner, *Anton*

Zinner, *Joh. Anton* → **Zinner,** *Anton*

Zinner, *Johann,* porcelain painter (?), f. 1894 – CZ ▢ Neuwirth II.

Zinner, *Robert,* painter, illustrator, * 26.2.1904 Wien – I, A ▢ Fuchs Maler 20.Jh. IV; Vollmer V.

Zinner, *Tobias* → **Zeiner,** *Tobias*

Zinnert, *Antonín,* painter, * 30.12.1877 Prag, † 18.5.1942 Prag – CZ ▢ Toman II.

Zinnert, *Julius,* sculptor, f. before 1848, l. 1856 – D ▢ ThB XXXVI.

Zinnich, *Gilbert van* → **Zinnicq,** *Gilbert van*

Zinnicq, *Gilbert van,* architect, * about 1627, † 12.8.1660 Grimberghen – B ▢ DA XXXIII; ThB XXXVI.

Zinno, *Paolo de,* wood sculptor, * Campobasso, f. 1601 – I ▢ ThB XXXVI.

Zinnögger, *Leopold,* flower painter, still-life painter, * 26.7.1811 Linz, † 22.7.1872 Linz – A ▢ Fuchs Maler 19.Jh. IV; ThB XXXVI.

Zinnow, *Gustav,* architect, * 26.1.1846 Berlin, † 5.1.1934 Hamburg – D ▢ ThB XXXVI.

Zino (1342), miniature painter, scribe, f. 1342 – I ▢ D'Ancona/Aeschlimann.

Zino (1801) (Zino), painter, f. 1801 – I ▢ DEB XI.

Zino, *Baron,* painter, f. 1835 – I ▢ ThB XXXVI.

Zino de Vallarino, *María Blanca,* ceramist, * 8.4.1907 Fray Bentos (Uruguay) – ROU ▢ PlástUrug II.

Zinon, *Chatziloukas* → **Zinon,** *Loukas*

Zinon, *Loukas,* marble sculptor – GR ▢ Lydakis V.

Zinon, *Lukas* → **Zinon,** *Loukas*

Zinov, *Viktor Semenovič,* portrait painter, graphic artist, * 4.10.1908 Kungur – RUS ▢ ChudSSSR IV.1.

Zinov'ev, *Aleksei Prokof'evich,* furniture designer, * 1880 Moskau, † 1941 Smolensk – RUS ▢ Milner.

Zinov'ev, *Aleksej Prokof'evič,* toymaker, ceramist, embroiderer, toy designer, stage set designer, * 2.3.1880 Moskau, † 1941 or 1942 Smolensk – RUS ▢ ChudSSSR IV.1.

Zinov'ev, *Egor Terent'ev* → **Zinov'jev,** *Hrehorij Terentijovyč*

Zinov'ev, *Georgij Terent'ev* (ChudSSSR IV.1) → **Zinov'jev,** *Hrehorij Terentijovyč*

Zinov'ev, *Grigorij,* wood carver, frame maker, f. 1760 – RUS ▢ ChudSSSR IV.1.

Zinov'ev, *Ivan Ignat'evič,* painter, * 1806, † 22.11.1884 St. Petersburg – RUS ▢ ChudSSSR IV.1.

Zinov'ev, *Konstantin Kiprijanovič,* watercolourist, portrait painter, f. 1856 – RUS ▢ ChudSSSR IV.1.

Zinov'ev, *Michail Zinov'evič* → **Kirsaev,** *Michail Zinov'evič*

Zinov'ev, *Mitrofan Ivanovič* (ChudSSSR IV.1) → **Zinov'jev,** *Mytrofan Ivanovyč*

Zinov'ev, *Nikolaj Michajlovič,* miniature painter, icon painter, * 20.5.1888 Djagilevo (Vladimir), † 4.7.1979 Djagilevo (Vladimir) – RUS ▢ ChudSSSR IV.1.

Zinov'ev, *Parmen Nikolaevič,* miniature painter, * 7.8.1919 Djagilevo (Vladimir) – RUS ▢ ChudSSSR IV.1.

Zinov'ev, *Sidor,* silversmith, f. 1667, l. 1682 – RUS ▢ ChudSSSR IV.1.

Zinov'ev, *Stepan,* wood carver, f. 1668, l. 1695 – RUS ▢ ChudSSSR IV.1.

Zinov'ev, *Tichon,* silversmith, f. 1653 – RUS ▢ ChudSSSR IV.1.

Zinov'ev, *Vasilij,* painter, f. 1827, l. 1828 – RUS ▢ ChudSSSR IV.1.

Zinov'eva, *Ésfir' Markovna,* sculptor, portrait painter, * 20.8.1861 Groznyj, † 6.3.1946 Moskau – RUS ▢ ChudSSSR IV.1.

Zinov'eva, *Klara Sergeevna,* master draughtsman, painter, * 25.9.1936 Konnovo (Kostroma) – RUS ▢ ChudSSSR IV.1.

Zinov'eva, *Larisa Grigor'evna,* costume designer, toy designer, * 21.8.1925 Novaja (Moskau) – RUS ▢ ChudSSSR IV.1.

Zinov'eva, *Sof'ja Klement'evna,* furniture painter, vase painter, * 25.11.1928 Koloskovo (Nižegorod) – RUS ▢ ChudSSSR IV.1.

Zinov'eva-Dejč, *Ésfir' Markovna* → **Zinov'eva,** *Ésfir' Markovna*

Zinovij, miniature painter, f. 1389, l. 1395 – RUS ▢ ChudSSSR IV.1.

Zinovija, icon painter, f. 1631 (?) – RUS ▢ ChudSSSR IV.1.

Zinov'jev, *Hrehorij Terentijovyč* (Zinov'ev, Georgij Terent'ev; Sinowjeff, Georgij), icon painter, f. 1667, l. 1700 – RUS, UA ▢ ChudSSSR IV.1; SChU; ThB XXXI.

Zinov'jev, *Mytrofan Ivanovyč* (Zinov'ev, Mitrofan Ivanovič), watercolourist, master draughtsman, graphic artist, f. 1872, † 1919 Glinsk – UA, RUS ▢ ChudSSSR IV.1; SChU.

Zins, *Alexander,* fresco painter, f. 1876 – USA ▢ Hughes.

Zins, *Joseph,* sculptor, f. 1718 – D ▢ ThB XXXVI.

Zinser, *Frank,* painter, f. 1927 – USA ▢ Falk.

Zinser, *Paul R.,* painter, sculptor, illustrator, * 4.4.1885 Wildbad, l. 1924 – USA, D ▢ Falk.

Zinserling, *Ernst Gottlieb,* goldsmith, * 1691 Erfurt, † 1741 – D ▢ ThB XXXVI.

Zinsler, *Anselm,* sculptor, * 23.10.1867 Wien, † 23.1.1940 Wien – A ▢ ThB XXXVI.

Zinsler, *Carl Anselm* → **Zinsler,** *Anselm*

Zinsmeister, *Bendicht,* stonemason, master mason, * Großaffoltern, f. 1674, † 1689 – CH ▢ Brun III.

Zinsser, *Ernst,* architect, * 26.6.1904 Köln, † 16.12.1985 Hannover – D ▢ Davidson III.1; Vollmer VI.

Zinsser, *Hardforth,* painter, sculptor, f. 1940 – USA, A ▢ Falk.

Zinstag, *Thomas,* goldsmith, f. 1561 – A ▢ ThB XXXVI.

Zinter, *Bartholomäus* → **Zindter,** *Bartholomäus*

Zinth, *Jodok,* mason, f. 1717 – D ▢ ThB XXXVI.

Zinticky, *Niklas,* illuminator, f. about 1440 – CZ ▢ Bradley III.

Zintili, *Ellas* (Lydakis V) → **Zintilli,** *Ellas*

Zintilli, *Ellas* (Zintili, Ellas), painter, sculptor, * 5.8.1951 Nikosia – CY ▢ Lydakis V.

Zintl, *August Friedr.* (ThB XXXVI) → **Zintl,** *August Friedrich*

Zintl, *August Friedrich* (Zintl, August Friedr.), painter, graphic artist, * 5.8.1900 Weiden (Ober-Pfalz) – D ▢ Münchner Maler VI; ThB XXXVI; Vollmer V.

Zintt, *Mathis* → **Zündt,** *Mathis*

Zinzadse, *Nana (?)* → **Cincadze,** *Nana*

Zio Alberto → **Prete Alberto** (1524)

Ziohonia, miniature painter, f. 1286 – I ▢ D'Ancona/Aeschlimann.

Ziolko, *Harriet Backer,* mosaicist, * 3.12.1934 Oslo – N ▢ NKL IV.

Ziolkowski, *Eva,* painter, graphic artist, f. before 1968, l. after 1975 – A ▢ Fuchs Maler 20.Jh. IV.

Ziolkowski, *Korczak,* painter, sculptor, architect, * 6.9.1908 or 1909 Boston (Massachusetts) – USA ▢ EAAm III; Falk.

Ziomek, *Teodor,* landscape painter, * 15.4.1874 Skierniewice, † 27.1.1937 – PL ▢ ThB XXXVI.

Zionglinskij, *J.* → **Ciagliński,** *Jan*

Zionglinskij, *J.* (Cionglinskij, Jan Francevič), painter, * 1858 Warschau, † 1912 – RUS ▢ Kat. Moskau I; Vollmer VI.

Zipcy, *Henri-André,* architect, * 1873 Türkei, l. 1897 – TR ▢ Delaire.

Zipélius, *Emile,* painter, * 30.6.1840 Mülhausen, † 15.9.1865 Pompey (Nancy) – F ▢ Bauer/Carpentier VI; ThB XXXVI.

Zipélius, *Georges,* ornamental draughtsman, painter, * 1808 Mulhouse (Elsaß), † 1890 – F ▢ Bauer/Carpentier VI; Hardouin-Fugier/Grafe.

Zipelli, *Gabrielle de* → **Cipelli,** *Gabrielle de*

Ziper, *Josef* → **Zipper,** *Josef*

Ziperinus, *Engelbert,* clockmaker, f. 1607, l. 1615 – D ▢ Focke.

Zipernovszky, *Ferencné,* painter of interiors, landscape painter, still-life painter, * 1864 Budapest or Pest, l. before 1947 – H ▢ MagyFestAdat; ThB XXXVI.

Ziperson, *Lew Osipowitsch* → **Ciperson,** *Lev Osipovič*

Zipf, *Elisabeth,* painter, * 28.11.1897 Sigriswil, † 28.11.1989 Bern – CH ▢ KVS; LZSK.

Zipf, *Gabriel,* stucco worker, * Aibling (?), f. 1726 – D ▢ ThB XXXVI.

Zipfel, *Harald,* painter, graphic artist, * 1929 Hannover – D ▢ BildKueHann.

Zipfel, *Veit,* pewter caster, f. 1582, † 1611 – D ▢ ThB XXXVI.

Zipffel, *Benedikt* → **Zöpf,** *Benedikt* (1731)

Zipin, *Martin Jack,* painter, graphic artist, * 10.6.1920 Philadelphia (Pennsylvania) – USA ▢ Falk.

Zippel, painter, f. before 1808 – D ▢ ThB XXXVI.

Zippel, *Eva,* sculptor, * 30.4.1925 Stuttgart – D ▢ Vollmer V.

Zippel, *Johann Gottlieb,* porcelain former, * 1716 Lichtenstein, † 7.4.1792 Meißen – D ▢ Rückert.

Zippel-Poddine, *Herta,* painter, * 1921 – D ▢ Nagel.

Zippel-Reckers, *Dorothee,* painter, * 1944 – D ▢ Nagel.

Zippelius, *Johann Gottlieb* → **Zippel,** *Johann Gottlieb*

Zipper, *Charles Gustave,* painter, * 9.12.1870 Strasbourg, † 17.3.1967 Paris – F ▢ Bauer/Carpentier VI.

Zipper, *Jakob,* iron cutter, * Frankfurt (Main), f. about 1780, l. about 1800 – D ▢ ThB XXXVI.

Zipper, *Jakob Franz* → **Cipper,** *Giacomo Francesco*

Zipper, *Josef,* painter, * Götzis or Vorarlberg, f. 1805 – A ▢ Fuchs Maler 19.Jh. IV; ThB XXXVI.

Zipperer, *Ernst,* graphic artist, painter, * 1888 Ulm, † 1982 Heilbronn – D ▢ Nagel.

Zipperer, *J.*, still-life painter, f. about 1860 – A ⌸ Fuchs Maler 19.Jh. IV.

Zippo, *Karl*, mason, f. 1667 – D ⌸ ThB XXXVI.

Zippoli, *Alessandro*, silversmith, * 1692 Spoleto, † before 2.8.1741 – I ⌸ Bulgari I.2.

Zippoli, *Antonio*, silversmith, f. 27.12.1739, l. 31.1.1740 – I ⌸ Bulgari I.2.

Zips, *Dagmar*, painter, * 1934 Sackau (Breslau) – D ⌸ Wietek.

Zipser, *Joh. Karl*, painter, f. 1794 – PL ⌸ ThB XXXVI.

Zipser, *Katharina*, painter, ceramist, * 1931 Sibiu – RO, D ⌸ Jianou.

Zipser, *Pomona*, sculptor, painter, graphic artist, * 28.6.1958 Sibiu – RO, D ⌸ Jianou.

Zipser Pax, *Marlies*, artist, * 1945 Pellworm – D ⌸ BildKueFfm.

Ziqiao, painter, f. 1701 – RC ⌸ ArchAKL.

Ziqing → **Bi**, *Xinlong*

Žirachev, *Igor' Stefanovič*, graphic artist, * 26.2.1921 Krasnojarsk – RUS ⌸ ChudSSSR IV.1.

Žiradkov, *Aleksej Ivanovič* (ChudSSSR IV.1) → **Žyradkov**, *Oleksij Ivanovyč*

Žiradkov, *Jurij Alekseevič* (ChudSSSR IV.1) → **Žyradkov**, *Jurij Oleksijovyč*

Ziraldi, *Guglielmo* → **Giraldi**, *Guglielmo* (1445)

Ziraldi, *Gulielmo* (Bradley III) → **Giraldi**, *Guglielmo* (1445)

Ziraldo → **Giraldo** (1401)

Ziraldoni, *Giovanni Andrea* → **Gilardoni**, *Giovanni Andrea*

Ziraldoni, *Giovanni Zoane Andrea* → **Gilardoni**, *Giovanni Andrea*

Žirandot, *S.* → **Girardon**, *S.*

Ziranek, *Silvia*, photographer, sculptor, performance artist, * 28.5.1952 – GB ⌸ DA XXXIII.

Žirardo, *Stefanus(?)* → **Girardon**, *S.*

Žirardon, *S.* (ChudSSSR IV.1) → **Girardon**, *S.*

Zirbel, *Hans*, goldsmith, f. 1480, l. 1494 – CH ⌸ Brun III.

Zirbisegger, *Gerhard*, metal artist, graphic artist, * 7.8.1947 Bruck an der Mur – A ⌸ Fuchs Maler 20.Jh. IV; List.

Zircher, *Karl Anton*, painter, * about 1712 Innsbruck, † 13.7.1773 Salzburg – A ⌸ ThB XXXVI.

Zirckler, *Johann*, painter, * about 1750 Erlau (Ungarn), † 11.1.1797 Erlau (Ungarn) – H ⌸ ThB XXXVI.

Žireev, *Il'ja*, painter, f. 1753 – RUS ⌸ ChudSSSR IV.1.

Žiregja, *Petr Grigor'evič* (ChudSSSR IV.1) → **Žyregja**, *Petru Grygoryevyč*

Zirges, *Walter* → **Zirges**, *Willy*

Zirges, *Willy*, genre painter, illustrator, lithographer, * 31.10.1867 Leipzig, l. before 1947 – D ⌸ Ries; ThB XXXVI.

Zirin Stepanov → **Zirinov**, *Emel'jan Stepanovič*

Zirinov, *Emel'jan Stepanovič*, wood carver, * 1810 or 1812 Jablonovo (Nižegorod), † 1892 Jablonovo (Nižegorod) – RUS ⌸ ChudSSSR IV.1.

Zirio, painter, f. before 1756, † 1776 – F ⌸ Alauzen; ThB XXXVI.

Zirisoli, *Franz* → **Ceresola**, *Francesco*

Zirisoli, *Johann Bernhard* → **Cerasola**, *Bernhard*

Zirisolla, *Johann Pernhard* → **Ceresola**, *Giovanni Bernardo*

Žirjakov, *Ivan Semenovič*, stage set designer, * 8.3.1894 Novočerkassk, l. 1963 – RUS ⌸ ChudSSSR IV.1.

Zirkel, *Dieter*, painter, * 1941 Berlin – D ⌸ Wietek.

Zirkel, *E. H.*, painter, graphic artist, f. before 1905, l. before 1913 – D ⌸ Ries.

Zirkel, *Joh. Wilh.*, painter, † 1725 – D ⌸ ThB XXXVI.

Zirkelbach, *László*, painter, graphic artist, * 1916 Budapest – H ⌸ MagyFestAdat.

Zirkowetz, *Jan* (Toman II) → **Zirkowetz**, *Johann*

Zirkowetz, *Johann* (Zirkowetz, Jan), sculptor, stucco worker, f. 1701, l. 1710 – CZ ⌸ ThB XXXVI; Toman II.

Zirkwitz, *Rudolf Heinrich*, architect, * 30.3.1875 Warschau, † 1928 Riga – PL, LV ⌸ ArchAKL.

Zirl, *Georg*, illuminator, f. 1701, l. 1706 – S ⌸ SvKL V.

Zirl, *Johann Carl* → **Zierl**, *Johann Carl*

Zirle, *Georg* → **Zirl**, *Georg*

Zirle, *Leonhard* → **Zerle**, *Leonhard* (1572)

Zirm, *Karl*, porcelain painter(?), f. 1908 – CZ ⌸ Neuwirth II.

Žirmunskaja, *Tat'jana Nikolaevna*, graphic artist, * 1.10.1903 St. Petersburg – RUS ⌸ ChudSSSR IV.1.

Zirn, *David* (1665) (Toman II) → **Zürn**, *David* (1665)

Zirn, *David* (1701), sculptor, f. 1701, l. 1715 – CZ ⌸ Toman II.

Zirn, *František*, sculptor, * before 1661, l. 1681 – CZ ⌸ Toman II.

Zirn, *Michael*, sculptor, f. 1679, l. 1681 – CZ ⌸ Toman II.

Zirnbauer, *Franz Seraph*, painter, * 10.10.1860 Pittsburgh (Pennsylvania), l. 1921 – USA, F ⌸ Falk.

Zirne, *Johann von*, clockmaker, f. 1389, l. 1398 – D ⌸ Merlo.

Zirnefeld, *Giovanni Carlo Vendelino* → **Anreiter von Ziernfeld**, *Johann Karl Wendelin*

Zirnefeld, *Johann Karl Wendelin* → **Anreiter von Ziernfeld**, *Johann Karl Wendelin*

Zirnefeld, *Wendelin* → **Anreiter von Ziernfeld**, *Johann Karl Wendelin*

Zirner, *Alexander*, goldsmith(?), f. 1897 – A ⌸ Neuwirth Lex. II.

Zirner, *Katharina*, painter, graphic artist, * 1889 or 24.11.1890 Wien, † 1927 Indien – A ⌸ Fuchs Geb. Jgg. II; ThB XXXVI.

Zirner, *M.*, goldsmith(?), f. 1889, l. 1890 – A ⌸ Neuwirth Lex. II.

Zirner, *Max*, jeweller, f. 1885, † 1918 – A ⌸ Neuwirth Lex. II.

Zirner, *Moritz* (1908), goldsmith, maker of silverwork, f. 1908 – A ⌸ Neuwirth Lex. II.

Zirner, *Moriz* (1867) (Zirner, Moriz), goldsmith(?), f. 1867 – A ⌸ Neuwirth Lex. II.

Zirner, *Moriz* (1898), goldsmith, silversmith, f. 1898, l. 1903 – A ⌸ Neuwirth Lex. II.

Zirngibl, *Hans August* (Zierngibl, Hans August), genre painter, * 22.6.1864 München, † 22.7.1906 München – D ⌸ Münchner Maler IV; ThB XXXVI.

Zirnig, *Ernst*, commercial artist, caricaturist, * 26.9.1909 Schönberg (Mecklenburg) or Mährisch-Schönberg – D ⌸ BildKueFfm; Vollmer VI.

Zirnis, *Arvīd* (Zirnis, Arvid Karlovič), stage set designer, * 22.10.1906 Riga, † 24.10.1981 Riga – LV ⌸ ChudSSSR IV.1.

Zirnis, *Arvid Karlovič* (ChudSSSR IV.1) → **Zirnis**, *Arvīd*

Žirnov, *Andrej Ivanovič*, painter, * 9.10.1918 Kujaš (Orenburg) – RUS ⌸ ChudSSSR IV.1.

Žirnov, *Gennadij Georgievič*, graphic artist, * 11.11.1937 Buzuluk – UZB ⌸ ChudSSSR IV.1.

Žirnov, *Nikolaj Andreevič*, painter, * 5.8.1931 Novaja Binoradka (Samara) – KZ ⌸ ChudSSSR IV.1.

Ziroli, *Angelo* (Ziroli, Angelo Gerardo), sculptor, caricaturist, * 10.8.1899 Montenegro, † 15.11.1948 – I, USA ⌸ Falk; Vollmer V.

Ziroli, *Angelo Gerardo* (Falk) → **Ziroli**, *Angelo*

Ziroli, *Nicola Victor*, painter, etcher, lithographer, * 8.5.1908 Campobasso or Montenegro – I, USA ⌸ Falk; Vollmer V.

Žirov, *Angel Tomov*, sculptor, * 28.4.1929 Kostenec (Sofia) – BG ⌸ EIIB.

Zirr, *Heinrich*, wax sculptor, f. 1578, l. 1587 – D ⌸ ThB XXXVI.

Zirra, *Giuseppe*, goldsmith, silversmith, f. 1772, l. 21.5.1781 – I ⌸ Bulgari IV.

Zirulis, *Karl Petrowitsch* → **Cīrulis**, *Kārlis*

Zirwes, *J.*, porcelain painter(?), f. 1894 – D ⌸ Neuwirth II.

Zischek, *Anna*, goldsmith(?), f. 1895 – A ⌸ Neuwirth Lex. II.

Zischek, *Josef*, goldsmith, f. 1878, l. 1894 – A ⌸ Neuwirth Lex. II.

Zischka, *Franz*, goldsmith, f. 1870, l. 1903 – A ⌸ Neuwirth Lex. II.

Zischka, *Hermann* (1877), jeweller, f. 1877, l. 1903 – A ⌸ Neuwirth Lex. II.

Zischka, *Hermann* (1908), goldsmith, f. 1908 – A ⌸ Neuwirth Lex. II.

Zisenis, *Johann Georg* → **Ziesenis**, *Johann Georg*

Zisis, *Sotiris*, painter, * 1902 Chalastra – GR ⌸ Lydakis IV.

Ziska, *Helene F.* (Baroness), illustrator, sculptor, * 27.12.1893, l. 1940 – USA ⌸ Falk.

Ziskind, *A. K.*, portrait painter, f. 1920 – USA ⌸ Hughes.

Ziskind, *Frank*, portrait painter, f. 1920 – USA ⌸ Hughes.

Zisler, *Kurt*, painter, graphic artist, * 2.5.1945 Bärnbach (West-Steiermark) – A ⌸ Fuchs Maler 20.Jh. IV; List.

Zisler, *Philipp* → **Ziesler**, *Philipp*

Zislin, *Constantin*, master draughtsman, * 1829 Sausheim, † 1926 Mulhouse (Elsaß) – F ⌸ Bauer/Carpentier VI.

Zislin, *Henri*, caricaturist, * 16.6.1875 Mülhausen, † 4.5.1958 Paris – F ⌸ Bauer/Carpentier VI; Bénézit; Edouard-Joseph III; Schurr II; ThB XXXVI.

Zisman, *Iosif Natanovič*, landscape painter, portrait painter, * 15.5.1914 Kiev – UA, RUS ⌸ ChudSSSR IV.1.

Zisman, *Samuil Isaakovič*, graphic artist, poster artist, painter, * 1.7.1920 Grišino (Ekaterinoslav) – RUS ⌸ ChudSSSR IV.1.

Zisser, *Hans Karl*, architect, * 13.2.1900 Grevenbroich – A, D ⌸ ThB XXXVI.

Zistler, *Josef*, flower painter, f. 1801, † 15.4.1826 Wien – A ⌸ Fuchs Maler 19.Jh. Erg.-Bd II.

Zita → **Magalhães,** *Zita*

Zita, *Heinrich* (Zita, Jindřich), sculptor, medalist, * 29.6.1882 or 1892 Znojmo or Esseklee (Mähren), l. before 1962 – CZ, A ⊐ ThB XXXVI; Toman II; Vollmer V.

Zita, *Jindřich* (Toman II) → **Zita,** *Heinrich*

Zita, *Paul V.*, painter, * 1950 Steyr – D ⊐ BildKueFfm.

Zītare, *Māra* (Zitare, Mara Ėmil'evna), painter, * 22.7.1937 Riga – LV ⊐ ChudSSSR IV.1.

Zitare, *Mara Ėmil'evna* (ChudSSSR IV.1) → **Zītare,** *Māra*

Zítek, *Jan* (Toman II) → **Zítek,** *Johann*

Zítek, *Johann* (Zítek, Jan), copper engraver, * 1826 Prag, † 6.7.1895 Elčowitz – CZ, I, A ⊐ ThB XXXVI; Toman II.

Zítek, *Josef*, architect, * 4.4.1832 Prag, † 2.8.1909 Prag – CZ ⊐ DA XXXIII; ELU IV; ThB XXXVI; Toman II.

Zítek, *Ladislaus* (Zítek, Ladislav), painter, graphic artist, * 7.4.1886 Soběslav, † 4.3.1935 – CZ ⊐ ThB XXXVI; Toman II.

Zítek, *Ladislav* (Toman II) → **Zítek,** *Ladislaus*

Zitelman, *Gisela* → **Pütter,** *Gisela*

Žitenev, *Valerian Stepanovič*, graphic artist, * 11.1.1902 Arženka (Tambov), † 5.4.1974 Moskau – RUS ⊐ ChudSSSR IV.1.

Ziterer, *Johann* → **Zitterer,** *Johann*

Zitium, *Michel* → **Sittow,** *Michel*

Zitko, *Otto*, painter, master draughtsman, * 14.2.1959 Linz – A ⊐ Fuchs Maler 20.Jh. IV.

Žitkov, *Grigorij Vasil'evič*, painter, * 29.1.1876 Balanda (Saratov), † 4.6.1951 Kazan' – RUS ⊐ ChudSSSR IV.1.

Žitkov, *Roman Filippovič*, graphic artist, * 29.1.1907 Moskau – RUS ⊐ ChudSSSR IV.1.

Žitkova, *Marta Dmitrievna*, sculptor, portrait painter, * 17.1.1928 Moskau – RUS ⊐ ChudSSSR IV.1.

Žitkus, *Kestutis* (Žitkus, Kestutis Antano), commercial artist, mosaicist, woodcutter, linocut artist, bookplate artist, metal artist, leather artist, landscape painter, * 30.1.1928 Paežerjaj (Litauen) – LT ⊐ ChudSSSR IV.1.

Žitkus, *Kestutis Antano* (ChudSSSR IV.1) → **Žitkus,** *Kestutis*

Zitman, *Cornelis* (Zitman, Cornelis Jacominus), painter, sculptor, * 9.11.1926 Leiden (Zuid-Holland) – NL, YV ⊐ DAVV II; Scheen II.

Zitman, *Cornelis Jacominus* (Scheen II) → **Zitman,** *Cornelis*

Zitman, *Johan*, painter, * 7.4.1938 Leiden (Zuid-Holland) – NL ⊐ Scheen II.

Žitnev, *Evgenij Ivanovič* → **Žitnev,** *Evgenij Petrovič*

Žitnev, *Evgenij Petrovič* (Shittnev, Jewgenij Iwanowitsch), painter, lithographer, * 1809 or 1811 or 1812 (?), † 6.5.1860 St. Petersburg – RUS ⊐ ChudSSSR IV.1; ThB XXX.

Žitnikov, *Vadim Sergeevič*, bookplate artist, * 17.11.1927 Kolomna – RUS ⊐ ChudSSSR IV.1.

Žitný, *Albín*, ceramist, * about 1850 Halenkovice – CZ ⊐ Toman II.

Zitny, *Paula* → **Tischler,** *Paula*

Zito, *Nicola*, painter, f. 1844 – I ⊐ Comanducci V; ThB XXXVI.

Zito, *Piero*, painter, * 21.9.1909 Volterra – I ⊐ Comanducci V.

Žitomirskij, *Aleksandr Arnol'dovič* → **Žitomirskij,** *Aleksandr Solomonovič*

Žitomirskij, *Aleksandr Moiseevič*, stage set designer, * 8.3.1906 Čerkassy, † 1.1.1970 Pskov – RUS ⊐ ChudSSSR IV.1.

Žitomirskij, *Aleksandr Solomonovič*, graphic artist, photomontage artist, * 11.1.1907 Rostov-na-Donu – RUS ⊐ ChudSSSR IV.1.

Žitomislić, *Hristifor* (Mazalić) → **Hristifor Žitomislić**

Žitomislićanin, *pop Gavrilo* (Mazalić) → **Gavrilo Žitomljićanin**

Zitoz, *Michel* → **Sittow,** *Michel*

Zits, *Everardus Gerardus*, modeller, puppet designer, * 27.1.1931 Susteren (Limburg) – NL ⊐ Scheen II.

Zitt, *Johann Georg*, architect, stucco worker, mason, f. 1739, l. 1760 – D ⊐ ThB XXXVI.

Zitta, *František*, master draughtsman, watercolourist, * 28.11.1868 Josefov, † 18.7.1906 Dvůr Králové – CZ ⊐ Toman II.

Zitta, *Václav* (Toman II) → **Zitta,** *Wenzel*

Zitta, *Wenzel* (Zitta, Václav), painter, * about 1748, † 27.2.1810 Hradec Králové – CZ ⊐ ThB XXXVI; Toman II.

Zittawský, *Sebastian*, painter, * about 1659, † 20.2.1710 Auhonicz – CZ ⊐ ThB XXXVI.

Zitter, *Franz Joseph* → **Zitter,** *Joseph*

Zitter, *Isak*, goldsmith (?), f. 1882, l. 1886 – A ⊐ Neuwirth Lex. II.

Zitter, *Joseph*, painter, * 1712 Bruchsal, † about 1760 – D ⊐ ThB XXXVI.

Zitter de Rub, *Luisa*, sculptor, * 1927 Brüssel – PE, B ⊐ Ugarte Eléspuru.

Zittera, *Francesco il* → **Runati,** *Francesco*

Zitterbarth (Baumeister-Familie) (ThB XXXVI) → **Zitterbarth,** *Heinrich*

Zitterbarth (Baumeister-Familie) (ThB XXXVI) → **Zitterbarth,** *Johannes* (1826)

Zitterbarth (Baumeister-Familie) (ThB XXXVI) → **Zitterbarth,** *Mathias* (1789)

Zitterbarth (Baumeister-Familie) (ThB XXXVI) → **Zitterbarth,** *Mathias* (1798)

Zitterbarth (Baumeister-Familie) (ThB XXXVI) → **Zitterbarth,** *Mathias* (1803)

Zitterbarth, *Heinrich*, architect, * 1822 Pest, l. 1840 – H ⊐ ThB XXXVI.

Zitterbarth, *János* (1) → **Zitterbarth,** *Johannes* (1776)

Zitterbarth, *Johannes* (1776) (Zitterbarth, János (1)), architect, * 8.7.1776 Pest, † 26.10.1824 Pest – H ⊐ ThB XXXVI.

Zitterbarth, *Johannes* (1826), architect, * 1826 Pest, † 1882 Pest – H ⊐ DA XXXIII; ThB XXXVI.

Zitterbarth, *Mathias* (1789) (Zitterbarth, Mathias (1)), architect, f. 1789 1799, l. 1803 – H ⊐ DA XXXIII; ThB XXXVI.

Zitterbarth, *Mathias* (1798) (Zitterbarth, Mathias (2)), architect, f. 1798 1808, l. 1818 – H ⊐ DA XXXIII; ThB XXXVI.

Zitterbarth, *Mathias* (1803) (Zitterbarth, Mathias (3)), architect, * 1803 Pest, † 1867 Pest – H ⊐ DA XXXIII; ThB XXXVI.

Zitteren, *Cornelia Irma van*, artisan, * 13.1.1925 – NL ⊐ Scheen II.

Zitteren, *Corry van* → **Zitteren,** *Cornelia Irma van*

Zitterer, *Johann*, history painter, * 1761, † 9.4.1840 Wien – A ⊐ Fuchs Maler 19.Jh. IV; ThB XXXVI.

Zitterhofer, *Carl* → **Zitterhofer,** *Karl* (1875)

Zitterhofer, *Carl* → **Zitterhofer,** *Karl* (1886)

Zitterhofer, *Carl*, goldsmith (?), f. 1867 – A ⊐ Neuwirth Lex. II.

Zitterhofer, *Franziska*, maker of silverwork, jeweller, f. 1868 – A ⊐ Neuwirth Lex. II.

Zitterhofer, *Karl* (1875), jeweller, f. 1875, l. 1884 – A ⊐ Neuwirth Lex. II.

Zitterhofer, *Karl* (1886), goldsmith, silversmith, f. 1886, l. 1900 – A ⊐ Neuwirth Lex. II.

Zitterhofer, *Theodor*, maker of silverwork, jeweller, f. 1870, l. 1886 – A ⊐ Neuwirth Lex. II.

Zitting, *Aino Johanna* → **Boehm,** *Aino*

Zittler, *Joh. Peter*, stucco worker, f. 1726 – D ⊐ ThB XXXVI.

Zittos, *Miguel* (ELU IV) → **Sittow,** *Michel*

Zittov, *Michel'* (KChE V) → **Sittow,** *Michel*

Zittoz, *Michel* → **Sittow,** *Michel*

Zittoz, *Michil* → **Sittow,** *Michel*

Zittoz, *Miguel* (Pamplona V; ThB XIX; ThB XXXVI) → **Sittow,** *Michel*

Zitzer, *Rudolf*, painter, f. 1370 – CH ⊐ Brun III.

Zitzewitz, *Anna von* → **Geijer,** *Anna*

Zitzewitz, *Anna Helmi Ottony Agnes von* → **Geijer,** *Anna*

Zitzewitz, *Augusta von*, portrait painter, flower painter, landscape painter, graphic artist, * 26.12.1880 Berlin, † 15.11.1960 Berlin-Charlottenburg – D ⊐ ThB XXXVI; Vollmer V; Vollmer VI.

Zitzmann, *Emanuel*, painter, * 13.5.1811 Frankfurt (Main), † 26.1.1836 Paris – D ⊐ ThB XXXVI.

Zitzmann, *Emma* → **Cotta,** *Emma*

Zitzmann, *Franciszek*, painter, * 1876 Raczyn, l. before 1947 – PL ⊐ ThB XXXVI.

Zitzmann, *Lothar*, watercolourist, * 14.2.1924 Kahla (Thüringen) – D ⊐ Vollmer V.

Živaev, *Fedor Gavrilovič*, landscape painter, * 10.6.1887 Teljatnikovo (Samara), † 6.6.1964 Orenburg – RUS, UZB ⊐ ChudSSSR IV.1.

Živago, *Semen Afanas'evič* (Zhivago, Semen Afanas'evich; Shiwago, Ssemjon Afanassjewitsch), history painter, landscape painter, * 1805 or 1807 or 1812 Rjazan', † 8.4.1863 St. Petersburg – RUS ⊐ ChudSSSR IV.1; Milner; ThB XXX.

Živanovič, *Dušan*, architect, * 1853 Senta, † 12.1.1937 Belgrad – YU ⊐ ELU IV.

Živanović, *Momčilo*, graphic artist, * 1880 Belgrad, l. before 1961 – YU ⊐ Vollmer V.

Živanovič, *Radojica-Noje* (ELU IV) → **Živanovič-Noje,** *Radojica*

Živanovič-Noje, *Radojica* (Živanovič, Radojica-Noje), painter, illustrator, * 19.2.1903 Belgrad, † 19.10.1944 Belgrad – YU ⊐ ELU IV; Vollmer V.

Zivart, *Ėrnest Francevič*, graphic artist, * 5.9.1879 (Hof) Bumestari (Tukuma), † 1934 – RUS, F ⊐ ChudSSSR IV.1.

Zivart, *Ėrnest Fricevič* → **Zivart,** *Ėrnest Francevič*

Zivart, *Ērnst Francevič* → **Zivart,** *Ērnest Francevič*

Zivart, *Ērnst Fricevič* → **Zivart,** *Ērnest Francevič*

Zīvarts, *Ernst* → **Zivart,** *Ērnest Francevič*

Živec, *Václav,* painter, sculptor, bookplate artist, * 22.3.1893 Beroun, l. 1934 – CZ ⌑ Toman II.

Ziveri, *Alberto,* figure painter, portrait painter, landscape painter, still-life painter, * 2.2.1908 Rom, † 1990 Rom – I ⌑ Comanducci V; DEB XI; PittItalNovec/1 II; PittItalNovec/2 II; Vollmer V.

Ziveri, *Guido,* painter, * 1927 Genua – I ⌑ Beringheli.

Ziveri, *Umberto,* figure painter, portrait painter, * 22.3.1891 Mailand, l. before 1961 – I ⌑ Vollmer V.

Zivić, *Mihajlo,* sculptor, * 23.9.1899 Sikirevci (Slawonien), † 14.4.1942 Osijek – HR ⌑ ELU IV; ThB XXXVI.

Živilo, *Mark Feodosievič,* book illustrator, graphic artist, book art designer, * 11.7.1923 Troizkoe (Altai) – RUS ⌑ ChudSSSR IV.1.

Živko (1444) (Živko), goldsmith, f. 1444, l. 1453 – BiH ⌑ Mazalić.

Živko (1566), printmaker, f. 1566 – YU ⌑ ELU IV.

Živkov, *Bogomil Vladimirov,* sculptor, * 28.2.1946 Pernik – BG ⌑ EIIB.

Živkova, *Maša* (Živkova, Maša Vladimirova), painter, * 28.10.1903 Sofia – YU, BG ⌑ EIIB; Marinski Živopis.

Živkova, *Maša Vladimirova* (Marinski Živopis) → **Živkova,** *Maša*

Živkovic, *Antun,* sculptor, stonemason, f. 1530 – HR ⌑ ELU IV.

Živković, *Bogosav,* sculptor, * 3.3.1920 Leskovac – YU ⌑ ELU IV.

Živkovic, *Branislav,* painter, * 5.2.1921 Zaječar – YU ⌑ ELU IV.

Živkovic, *Franjo,* sculptor, f. 1501 – HR ⌑ ELU IV.

Živkovic, *Maksim,* goldsmith, f. 1792 – BiH ⌑ Mazalić.

Živkovic, *Mihajlo,* painter, * 1776 Ofen, l. 1818 – YU, H ⌑ ELU IV.

Živkovic, *Zdenka,* painter, restorer, * 15.10.1921 Blahi-Stahi – YU ⌑ ELU IV.

Živnostka, *Ljudvig Matjaševič,* miniature painter, graphic artist, * 2.7.1928 Moskau – RUS ⌑ ChudSSSR IV.1.

Živnůstka, *Jan* (Živnůstka Dačický, Jan), painter, * Dačice (?), f. 1607, l. 1631 – CZ, D ⌑ Toman II.

Živnůstka Dačický, *Jan* (Toman II) → **Živnůstka,** *Jan*

Živný, *Arnošt,* architect, * 1841 Čerčany, † 29.11.1913 Prag-Bubeneč – CZ ⌑ Toman II.

Živný, *Karel,* landscape painter, graphic artist, * 25.11.1899 Plzeň – CZ ⌑ Toman II.

Živný, *Ladislav Jan,* graphic artist, * 3.1.1872 Újezd, † 17.3.1949 Prag – CZ ⌑ Toman II.

Živný, *Václav,* ceramist, modeller, * 16.9.1898 Plzeň, l. 1923 – CZ ⌑ Toman II.

Živný, *Vincenc,* painter, * 10.7.1899 Horní Krči, l. 1943 – CZ ⌑ Toman II.

Života, *Josef,* landscape painter, * 10.3.1894 Čáslav, l. 1934 – CZ ⌑ Toman II.

Životkov, *Oleg Aleksandrovič* (ChudSSSR IV.1) → **Žyvotkov,** *Oleg Oleksandrovyč*

Životkov, *Vladimir Vladimirovič,* graphic artist, * 8.10.1940 Archangelskoe (Tula) – RUS ⌑ ChudSSSR IV.1.

Životovskij, *Sergej Vasil'evič,* master draughtsman, * 23.3.1869 Kiev, † 10.4.1936 New York – UA, USA, RUS ⌑ ChudSSSR IV.1; Severjuchin/Lejkind.

Zivr, *Ladislav,* sculptor, * 23.5.1909 Nová Paka – CZ ⌑ Toman II.

Ziwen → **Riguan**

Ziweng, painter, f. 960 – RC ⌑ ArchAKL.

Ziwu, *Kunshan* → **Bi,** *Ben*

Zix, *Benjamin,* master draughtsman, painter, etcher, * 25.4.1772 Straßburg, † 7.12.1811 Perugia – F ⌑ Bauer/Carpentier VI; ThB XXXVI.

Zix, *Ferdinand,* painter, * 23.3.1864 Saarbrücken, l. before 1947 – D ⌑ ThB XXXVI.

Ziyu → **Biàn,** *Lu*

Žížala, *Tomáš B.,* decorative painter, photographer, * 1842 Herynky, † 2.10.1911 Prag – CZ ⌑ Toman II.

Zizda, *Vladimir Ivanovič* (ChudSSSR IV.1) → **Zizda,** *Volodymyr Ivanovyč*

Zizda, *Volodymyr Ivanovyč* (Zizda, Vladimir Ivanovič), painter, * 23.2.1924 Kasperovka (Cherson) – UA ⌑ ChudSSSR IV.1.

Žižemskij, *Vladimir Michajlovič* (ChudSSSR IV.1) → **Žyžem'skyj,** *Volodymyr*

Zizhao %Sheng, *Mou* → **Sheng,** *Mao*

Žižić, *Vojislav,* painter, stage set designer, * 22.4.1922 Nikšić – YU ⌑ ELU IV.

Žižilenko, *Aleksandr Ivanovič,* landscape painter, * 5.12.1823, † 15.1.1889 St. Petersburg – RUS ⌑ ChudSSSR IV.1.

Žižin, *Michail Ivanovič,* designer, * 5.12.1921 Privolžsk – RUS ⌑ ChudSSSR IV.1.

Žižin, *V.,* painter, f. 1896 – UZB ⌑ ChudSSSR IV.1.

Žižinskij, *Georgij Nikolaevič,* painter, * 21.12.1920 Sevastopol', † 5.7.1963 Ljubercy – UA ⌑ ChudSSSR IV.1.

Žižka, artist, f. 1754 – CZ ⌑ Toman II.

Žižka, *Edmund,* painter, * 16.11.1880 Nový Svět, l. 1925 – CZ ⌑ Toman II.

Žižka, *Jaroslav,* carver, sculptor, * 1.7.1911 Wien – CZ ⌑ Toman II.

Zizler, *Josef,* architect, * 19.3.1881 Zwiesel, † 1955 Mannheim – D ⌑ ThB XXXVI; Vollmer V.

Zizornia, *Natale,* silversmith, * 1700 Venedig (?), l. 14.11.1745 – I ⌑ Bulgari I.2.

Zizzo, *A.,* sculptor, f. 1920 – I ⌑ Panzetta.

Zjablicev, *Georgij Arkad'evič,* underglaze painter, sculptor, ceramist, porcelain artist, * 23.5.1929 Kazan' – RUS, UA ⌑ ChudSSSR IV.1.

Zjablikov, *Sergej Ivanovič,* filmmaker, * 8.6.1915 Rostov (Jaroslavl') – RUS ⌑ ChudSSSR IV.1.

Zjablov, *A.,* copyist, architect (?), f. about 1757, † 1784 Ruzaevka (Penza) – RUS ⌑ ChudSSSR IV.1.

Zjablov, *Igor' Vjačeslavovič,* graphic artist, * 13.5.1914 Chabarovsk – RUS, KZ, UZB ⌑ ChudSSSR IV.1.

Zjablov, *Nazar,* portrait painter, f. 1858 – RUS ⌑ ChudSSSR IV.1.

Zjablov, *Vasilij Fedorovič,* landscape painter, * 4.1761, l. 1782 – RUS ⌑ ChudSSSR IV.1.

Žjamkal'nis-Landsbergis, *Vitautas Gabriėlė,* architect, * 14.2.1893 or 26.2.1893 Linkaučjaj, l. 1959 – LT ⌑ KChE II.

Zjarnko, *Jan* (ChudSSSR IV.1) → **Ziarnko,** *Jan*

Zjarnkovič, *Jan* → **Ziarnko,** *Jan*

Žjauberis, *Ėdmundas Iono* (ChudSSSR IV.1) → **Žauberis,** *Ėdmundas Iono*

Zjazin, *Maksim Ivanovič,* painter, * 1846 Sajgatka (Perm'), † 1900 Irkutsk – RUS ⌑ ChudSSSR IV.1.

Zjuban, *Leonid Sergeevič,* decorator, monumental artist, stage set designer, * 2.3.1907 (Station) Pavlovskaja (Kuban) – RUS ⌑ ChudSSSR IV.1.

Zjumbilov, *Sergej Konstantinovič,* painter, * 17.3.1920 Belogorsk – UA, RUS ⌑ ChudSSSR IV.1.

Zjuzin, *Grigorij,* porcelain painter, landscape painter, ornamental painter, * 1790, l. 1845 – RUS ⌑ ChudSSSR IV.1.

Zkaputsch, *Antoni* → **Capuzio,** *Antoni*

Žlábek, *Ondřej,* architect, f. 1510, l. 1544 – CZ ⌑ Toman II.

Zlabinger, *Franz,* painter, wood sculptor, * 14.5.1943 Obdach – A ⌑ Fuchs Maler 20.Jh. IV; List.

Zlabinger, *Leopold,* landscape painter, * 31.7.1888 Diemburg (Nieder-Österreich), † 10.6.1913 Wien – A ⌑ Fuchs Geb. Jgg. II.

Zlačkin, *Sava Stojanov,* caricaturist, * 25.12.1882 Sliven, † 21.4.1930 Sofia – BG ⌑ EIIB.

Zlamal, *Eduard,* portrait painter, genre painter, f. 1851 – A ⌑ Fuchs Maler 19.Jh. Erg.-Bd II.

Zlamal, *Ferdinand,* porcelain painter, * 1797 Bistritz (Mähren), l. after 1840 – CZ ⌑ Neuwirth II.

Zlamal, *Julius,* painter, sculptor, f. about 1933 – A ⌑ Fuchs Geb. Jgg. II.

Zlatani, *Sophia,* painter, * Serres, f. 1970 – GR ⌑ Lydakis IV.

Zlatar, *Abdulah,* goldsmith, f. 1801 – BiH ⌑ Mazalić.

Zlatar, *Enes,* goldsmith, gilder, * Sarajevo (?), f. 1908 – BiH, TR ⌑ Mazalić.

Zlatar, *Ešref,* goldsmith, f. 1901 – BiH ⌑ Mazalić.

Zlatar, *Hilmija,* goldsmith, f. 1901 – BiH ⌑ Mazalić.

Zlatar, *Huseinaga,* goldsmith, f. 1878, l. 1915 – BiH ⌑ Mazalić.

Zlatar, *Ibrahim,* goldsmith, f. 1901 – BiH ⌑ Mazalić.

Zlatar, *Muhamed,* goldsmith, f. about 1901 – BiH ⌑ Mazalić.

Zlatar, *Safet,* goldsmith, f. 1901 – BiH ⌑ Mazalić.

Zlatarev, *Peřr* (Marinski Skulptura) → **Zlatarev,** *Peřr Michov*

Zlatarev, *Peřr Michov* (Zlatarev, Peřr), sculptor, * 11.1.1898 Gabrovo, † 5.3.1975 – BG ⌑ EIIB; Marinski Skulptura.

Zlatareva, *Binka Manolova,* painter, * 4.6.1891 Svištov, † 28.2.1972 Sofia – BG ⌑ EIIB; Marinski Živopis.

Zlatarević, *Mujaga,* goldsmith, * Sarajevo (?), f. 1801 – BiH ⌑ Mazalić.

Zlatarević, *Mujaga Huseinov* → **Zlatarević,** *Mujaga*

Zlatev, *Christo Todorov,* architect, * 28.8.1925 Sofia – BG ⌑ EIIB.

Zlatev, *Nikola* (Zlatev, Nikola Krăstev; Slatev, Nikola), graphic artist, painter, * 12.12.1907 Karaš – BG ⌺ EIIB; Marinski Živopis; Vollmer IV; Vollmer V.

Zlatev, *Nikola Krăstev* (EIIB; Marinski Živopis) → **Zlatev,** *Nikola*

Zlatev, *Peco,* architect, * 31.7.1905 Litakovo (Sofia) – BG ⌺ EIIB.

Zlatev, *Todor Christov,* architect, * 30.9.1885 Berkovica, † 18.3.1977 Sofia – BG ⌺ EIIB.

Zlatník, *Alois,* painter, * 27.4.1907 – CZ ⌺ Toman II.

Zlatník, *Josef,* architect, * 12.12.1870 Prag, † 25.10.1939 Prag – CZ ⌺ Toman II.

Zlatníková-Mikanová, *Marie,* sculptor, painter, * 29.1.1901 Bossancz – CZ ⌺ Toman II; Vollmer V.

Zlatopol'skij, *Jakov Markovič* (ChudSSSR IV.1) → **Zlatopol's'kyj,** *Jakiv*

Zlatopol's'kyj, *Jakiv* (Zlatopol'skij, Jakov Markovič), graphic artist, book designer, illustrator, * 3.12.1925 Lochvica – UA ⌺ ChudSSSR IV.1.

Zlatov, *Aleksandr Alekseevič* (Zlatov, Aleksandr Alekseevich), painter, * 1810, † 1832 – RUS ⌺ ChudSSSR IV.1; Milner.

Zlatov, *Aleksandr Alekseevich* (Milner) → **Zlatov,** *Aleksandr Alekseevič*

Zlatovrackij, *Aleksandr Nikolaevič* (Zlatovratsky, Aleksandr Nikolaevich), sculptor, * 15.9.1878 St. Petersburg, † 19.1.1960 Moskau – RUS ⌺ ChudSSSR IV.1; Milner.

Zlatovratsky, *Aleksandr Nikolaevich* (Milner) → **Zlatovrackij,** *Aleksandr Nikolaevič*

Zlatuschka, *Josef,* painter, etcher, * 10.12.1879 Wien, † 5.8.1954 Wien – A ⌺ Fuchs Maler 19.Jh. Erg.-Bd II.

Zlobin, *Afanasij,* icon painter, * about 1676, l. 1737 – RUS ⌺ ChudSSSR IV.1.

Zločevskij, *Jurij Michajlovič* (ChudSSSR IV.1) → **Zločevs'kyj,** *Jurij Mychajlovyč*

Zločevskij, *Petr Afanas'evič* (ChudSSSR IV.1) → **Zločevs'kyj,** *Petro Opanasovyč*

Zločevs'kyj, *Jurij Mychajlovyč* (Zločevskij, Jurij Michajlovič), graphic artist, watercolourist, * 4.9.1922 Zvenigorodka (Kiew), † 21.10.1988 Odesa – UA ⌺ ChudSSSR IV.1.

Zločevs'kyj, *Petro Opanasovyč* (Zločevskij, Petr Afanas'evič), stage set designer, * 25.5.1907 Kiev, † 31.12.1987 Moskau – UA, RUS ⌺ ChudSSSR IV.1; SChU.

Zlodeeva, *Nadežda Fedoseevna,* designer, * 12.5.1912 Tiflis – GE, RUS ⌺ ChudSSSR IV.1.

Zloković, *Milan,* architect, * 6.4.1898 Triest, † 29.5.1965 Belgrad – YU, F ⌺ ELU IV.

Zlotescu, *Geo* → **Zlotescu,** *Gheorghe*

Zlotescu, *George* (ThB XXXVI; Vollmer V) → **Zlotescu,** *Gheorghe*

Zlotescu, *Gheorghe* (Zlotescu, George), painter, master draughtsman, illustrator, graphic artist, * 2.11.1906 Bacau or Bukarest – RO, F ⌺ Barbosa; ThB XXXVI; Vollmer V.

Złotkowski, *Jan,* miniature painter, f. about 1471, l. 1493 – PL ⌺ ThB XXXVI.

Zlotnicka, *Ewa,* painter, textile artist, graphic designer, * 22.1.1951 Łódź – CH, PL ⌺ KVS.

Zlotnikov, *Juri* (Kat. Ludwigshafen) → **Zlotnikov,** *Jurij Savel'evič*

Zlotnikov, *Jurij Savel'evič* (Zlotnikov, Juri), painter, graphic artist, * 23.4.1930 Moskau – RUS ⌺ ChudSSSR IV.1; Kat. Ludwigshafen.

Žlutický, *Mikuláš,* painter, f. 1445 – CZ ⌺ Toman II.

Zlyden', *Jurij Fedorovič* (ChudSSSR IV.1) → **Zlyden',** *Jurij Fedorovyč*

Zlyden', *Jurij Fedorovyč* (Zlyden', Jurij Fedorovič), painter, * 15.5.1925 Začepilovka (Charkov) – UA ⌺ ChudSSSR IV.1; SChU.

Žmaev, *Jurij Stepanovič,* sculptor, * 29.4.1930 Leningrad – RUS ⌺ ChudSSSR IV.1.

Zmajević, *Petar,* bookbinder, * Banja Luka (?), f. 14.6.1860 – BiH ⌺ Mazalić.

Zmajić, *Josip,* painter, f. 1801 – HR ⌺ ELU IV.

Žmajlov, *Ivan Makarovič,* stage set designer, * 17.2.1907, † 15.11.1968 Leningrad – RUS ⌺ ChudSSSR IV.1.

Žmakin, *Valentin Ivanovič,* painter, monumental artist, * 5.3.1928 Usovka (Nižegorod) – UZB ⌺ ChudSSSR IV.1.

Zmatlík, *Karel,* landscape painter, f. 1940 – CZ ⌺ Toman II.

Zmatlíková, *Helena,* painter, graphic artist, illustrator, commercial artist, * 19.11.1923 Prag – CZ ⌺ ArchAKL.

Zmeev, *Nikolaj Kuz'mič,* painter, * 9.3.1925 Serensk (Kaluga) – RUS, UA ⌺ ChudSSSR IV.1.

Zmeták, *Ernest,* fresco painter, graphic artist, master draughtsman, * 1919 Nové Zámky – SK ⌺ Toman II; Vollmer V.

Zmij-Miklovs'kyj, *Josip,* painter, * 1792 Slovynka, † 1841 – UA ⌺ SChU.

Zmijev, *Mykola* → **Zmeev,** *Nikolaj Kuz'mič*

Zmilely, *Janicek z Pisku,* miniature painter, f. 1506, l. 1512 – CZ ⌺ D'Ancona/Aeschlimann.

Žmirić, *Ivan* → **Smirić,** *Ivan*

Zmíšek, *Řehoř,* painter, f. 1851 – CZ ⌺ Toman II.

Žmitek, *Peter,* painter, * 28.6.1874 Kropa (Slowenien), † 24.12.1935 or 27.12.1935 Ljubljana – SLO ⌺ ELU IV; ThB XXXVI.

Zmojro, *Éduard Petrovič,* graphic artist, costume designer, * 14.3.1925 Moskau – RUS ⌺ ChudSSSR IV.1.

Zmolka, *Johannes,* illuminator, f. 1501 – A ⌺ Bradley III; D'Ancona/Aeschlimann.

Zmrhal, *Václav,* architect, * 19.10.1899 Kounice, l. 1926 – CZ ⌺ Toman II.

Žmuidzinavičius, *Antanas* (Žmujdzinavičjus, Antanas Jonovič; Žmujdzinavičjus, Antanas Jono; Žmujdzinavičjus, Antanas Iono; Žmuidzinavičius-Žemaitis, Antanas), landscape painter, * 31.10.1876 Seirijai, † 9.8.1966 Kaunas – LT, PL ⌺ ChudSSSR IV.1; DA XXXIII; ELU IV; Kat. Moskau II; KChE II; Vollmer V.

Žmuidzinavičius-Žemaitis, *Antanas* (DA XXXIII; Vollmer V) → **Žmuidzinavičius,** *Antanas*

Žmujdzinavičjus, *Antanas Iono* → **Žmuidzinavičius,** *Antanas*

Žmujdzinavičjus, *Antanas Iono* (ChudSSSR IV.1) → **Žmuidzinavičius,** *Antanas*

Žmujdzinavičjus, *Antanas Jono* (KChE II) → **Žmuidzinavičius,** *Antanas*

Žmujdzinavičjus, *Antanas Jonovič* (ELU IV; Kat. Moskau II) → **Žmuidzinavičius,** *Antanas*

Žmurenkov, *Sergej Ivanovič,* graphic artist, * 30.5.1933 Moskau – RUS ⌺ ChudSSSR IV.1.

Žmurko, *Franciszek,* figure painter, portrait painter, * 1859 Lemberg, † 1910 Warschau – PL ⌺ ThB XXXVI.

Žmylev, *Vladimir Vasil'evič,* painter, * 6.12.1935 Manjuchino (Moskau) – RUS ⌺ ChudSSSR IV.1.

Znak, *Anatolij Markovič,* painter, * 5.8.1939 Kozul'ka (Krasnojarsk) – RUS ⌺ ChudSSSR IV.1.

Znakomyj neznakomec → **Černi,** *Valerian Aleksandrovič*

Znamenacek, *Wolfgang,* painter, costume designer, * 4.2.1903 Köln, † 23.5.1953 – D ⌺ ELU IV; Vollmer V.

Znamenščikov, *Petr Filippovič,* graphic artist, * 4.2.1928 Novo-Nikitino (Orenburg) – TM ⌺ ChudSSSR IV.1.

Znamenščikova, *Rèma Ivanovna,* book illustrator, graphic artist, book art designer, * 15.11.1929 Krasnodar – RUS ⌺ ChudSSSR IV.1.

Znamenskaja, *Svetlana Aleksandrovna,* filmmaker, exhibit designer, * 31.7.1926 Moskau – RUS ⌺ ChudSSSR IV.1.

Znamenskij, *Igor' Vasil'evič,* filmmaker, graphic artist, * 14.8.1925 Moskau, † 6.10.1973 Moskau – RUS ⌺ ChudSSSR IV.1.

Znamenskij, *Michail,* wood carver, f. 1820 – RUS ⌺ ChudSSSR IV.1.

Znamenskij, *Michail Stepanovič,* watercolourist, master draughtsman, * 26.5.1833 Kurgan, † 15.3.1892 Tobol'sk – RUS ⌺ ChudSSSR IV.1.

Znamenskij, *Nikolaj Ivanovič,* painter, * 27.10.1919 Osinki (Nižegorod) – RUS ⌺ ChudSSSR IV.1.

Znamerovskij, *Česlav Viktoro* (ChudSSSR IV.1) → **Znamierovskis,** *Česlovas*

Znamerovskij, *Romual'd Arnol'dovič,* graphic artist, * 27.12.1924 Moskau – RUS ⌺ ChudSSSR IV.1.

Znamierovskis, *Česlovas* (Znamerovskij, Česlav Viktoro), painter, * 23.5.1890 (Gut) Zatiš'e (Lettland), † 9.8.1977 Vilnius – LT, LV ⌺ ChudSSSR IV.1.

Znatkov, *Vjačeslav Kuz'mič,* painter, book designer, illustrator, * 25.1.1938 Suzemka (Brjansk) – RUS, UA ⌺ ChudSSSR IV.1.

Znider, *Jakob,* sculptor, * 4.7.1862 St. Bartholomä (Steiermark), l. after 1893 – A ⌺ ThB XXXVI.

Žnikrup, *Oksana Leont'evna* (ChudSSSR IV.1) → **Žnykrup,** *Oksana Leontiïvna*

Znoba, *Ivan Stepanovič* (ChudSSSR IV.1) → **Znoba,** *Ivan Stepanovyč*

Znoba, *Ivan Stepanovyč* (Znoba, Ivan Stepanovič), sculptor, * 25.11.1903 Novo-Nikolaevka (Ekaterinoslav) – UA, RUS ⌺ ChudSSSR IV.1; SChU.

Znoba, *Valentin Ivanovič* (ChudSSSR IV.1) → **Znoba,** *Valentyn Ivanovyč*

Znoba, *Valentyn Ivanovyč* (Znoba, Valentin Ivanovič), sculptor, * 10.1.1929 Sofievcy (Dnepropetrovsk) – UA ⌺ ChudSSSR IV.1; SChU.

Znoj, *Jan,* ceramist, sculptor, artisan, * 12.3.1905 Boršice, † 24.3.1950 Prag – CZ ⌺ ELU IV; Toman II; Vollmer V.

Znoj, *Ladislav,* ceramist (?), * 6.12.1906 Archlebov – SK ⌺ Toman II.

Znojemský, *Karl,* goldsmith, f. 1897, l. 1908 – A ⌺ Neuwirth Lex. II.

Znojemský, *Ladislav,* sculptor, * 1874 Vápenný Podol, l. 1894 – CZ ⌺ Toman II.

Znojnov, *Ivan Ivanovič*, filmmaker,
* 10.3.1900 Bitikovo (Tver) – RUS
⚏ ChudSSSR IV.1.

Žnykrup, *Oksana Leontiïvna* (Žnikrup,
Oksana Leont'evna), underglaze painter,
sculptor, * 31.1.1931 Čita – UA
⚏ ChudSSSR IV.1; SChU.

Zo, *Achille*, portrait painter, genre
painter, * 30.7.1826 Bayonne,
† 3.3.1901 Bordeaux – F ⚏ Schurr V;
ThB XXXVI.

Zo, *Henri* (Zo, Henry), portrait
painter, genre painter, landscape
painter, * 2.12.1873 Bayonne,
† 9.9.1933 Onesse-et-Laharie – F
⚏ Edouard-Joseph III; Madariaga;
Schurr I; ThB XXXVI.

Zo, *Henry* (Madariaga) → Zo, *Henri*

Zo, *Jean-Bapt. Achille* → Zo, *Achille*

Zo-Laroque, *Blanche Marie Adélaïde*
(Bénézit) → Laroque-Zo, *Marie Blanche*

Zoagli (Siegelschneider-Familie) (ThB
XXXVI) → Zoagli, *Jacopo*

Zoagli (Siegelschneider-Familie) (ThB
XXXVI) → Zoagli, *Pellegrino*

Zoagli (Siegelschneider-Familie) (ThB
XXXVI) → Zoagli, *Vincenzo*

Zoagli, *Jacopo*, seal carver, f. 1487 – I
⚏ ThB XXXVI.

Zoagli, *Pellegrino*, seal carver, f. 1539 – I
⚏ ThB XXXVI.

Zoagli, *Vincenzo*, seal carver, f. 1561 – I
⚏ ThB XXXVI.

Zõami, sculptor, mask carver, f. 1386 – J
⚏ Roberts.

Zoan, *Andrea* (Zoan Andrea), painter,
copper engraver, * Mantua(?), f. about
1475, l. 1519 – I ⚏ DA XXXIII;
DEB XI; PittItalQuattroc; ThB XXXVI.

Zoan Andrea (PittItalQuattroc; ThB
XXXVI) → Zoan, *Andrea*

Zoane da Carpi, frame maker, f. 1525
– I ⚏ ThB XXXVI.

Zoane de Zironimo → Giovanni di
Girolamo (1464)

Zoatey, *Amparo*, painter, f. 1890 – E
⚏ Cien años XI.

Zobbini (1) (Zobbini), painter, f. 1466 – I
⚏ DEB XI; ThB XXXVI.

Zobel, stucco worker, f. 1768 – D
⚏ Sitzmann; ThB XXXVI.

Zobel, *Benjamin*, painter, f. about 1825
– D ⚏ ThB XXXVI.

Zobel, *Elias* → Zobl, *Sebastian*

Zobel, *Elias*, portrait painter,
* Salzburg(?), f. 1707, † 28.4.1718
– CZ, A, D ⚏ ThB XXXVI; Toman II.

Zobel, *Fernando* (Zobel de Ayala y
Montojo, Fernando), painter, graphic
artist, * 27.8.1924 Manila, † 2.6.1984
Rom – E ⚏ Blas; Calvo Serraller;
DA XXXIII; Páez Rios III; Vollmer VI.

Zobel, *Frantiček X.* (Toman II) → Zobel,
Franz Xaver

Zobel, *Franz Xaver* (Zobel, Frantiček X.),
portrait painter, * 1749, † 26.1.1790
– CZ ⚏ ThB XXXVI; Toman II.

Zobel, *G.*, painter, f. 1834, l. 1836 – GB
⚏ Johnson II.

Zobel, *Georg*, marine painter, engraver,
* 27.1.1843 Wien, l. before 1982 – A
⚏ Brewington.

Zobel, *George J.*, mezzotinter, etcher,
* about 1810 or 1812, † 6.1881 Brixton
– GB ⚏ Lister; ThB XXXVI.

Zobel, *Gregor*, goldsmith, f. 1639, l. 1677
– PL, D ⚏ ThB XXXVI.

Zobel, *Heinrich*, goldsmith, f. 1491,
† 1509 Basel – CH ⚏ Brun III.

Zobel, *Henri-Marie-François*, architect,
* 1857 Straßburg, l. 1900 – F
⚏ Delaire.

Zobel, *J.*, genre painter, f. about 1955
– A ⚏ Fuchs Maler 20.Jh. IV.

Zobel, *James George*, watercolourist,
* 1792, † 1879 – GB ⚏ Mallalieu.

Zobel, *Jan (1755)*, architect, * about 1755,
† 7.3.1812 Prag – CZ ⚏ Toman II.

Zobel, *Jan Klement*, architect, * 1778,
† 6.2.1840 Prag – CZ ⚏ Toman II.

Zobel, *Jeremias*, goldsmith, f. 1701,
l. 1731 – D ⚏ ThB XXXVI.

Zobel, *Joh. Martin*, stucco worker, f. 1701
– CH ⚏ ThB XXXVI.

Zobel, *Johann*, architect, * 1760,
† 28.3.1826 Wien – A ⚏ ThB XXXVI.

Zobel, *Josef (1720)* (Toman II) → Zobel,
Joseph (1720)

Zobel, *Josef (1744)* (Toman II) → Zobel,
Joseph (1744)

Zobel, *Joseph (1720)* (Zobel, Josef
(1720)), copper engraver, f. 1720,
l. 1744 – CZ ⚏ ThB XXXVI;
Toman II.

Zobel, *Joseph (1744)* (Zobel, Josef
(1744)), architect, * 1744 Thannheim
(Tirol), † 8.3.1814 Prag – CZ
⚏ ThB XXXVI; Toman II.

Zobel, *Kurt*, sculptor, * 1911 Osterode
– D ⚏ BildKueFfm.

Zobel, *Michael* → Zobel, *Mihály*

Zobel, *Mihály*, portrait painter, f. about
1842, l. 1846 – H ⚏ ThB XXXVI.

Zobel, *P. Eberhard*, painter, * 14.4.1757
Schwaz, † 27.4.1837 (Kloster)
Fiecht & (Kloster) Viecht – A
⚏ Fuchs Maler 19.Jh. Erg.-Bd II;
ThB XXXVI.

Zobel, *Sebastian* → Zobl, *Sebastian*

Zobel, *Thomas*, painter, f. 1848 – A
⚏ Fuchs Maler 19.Jh. IV; ThB XXXVI.

Zobel, *Tiburtius Johann Nepomuk* →
Zobel, *P. Eberhard*

Zobel, *Tilman*, graphic artist, wood
sculptor, * 20.12.1908 Darmstadt – D
⚏ ThB XXXVI.

Zobel, *Zikmund*, painter, f. 1744, l. 1766
– CZ ⚏ Toman II.

Zobel de Ayala y Montojo, *Fernando*
(Páez Rios III) → Zobel, *Fernando*

Zobeltitz, *Hans Wilhelm Leopold von*,
painter, f. 22.5.1846, † 1859 – D, I
⚏ ThB XXXVI.

Zobeltitz, *Heinrich von* → Zobeltitz,
Heinz von

Zobeltitz, *Heinz von*, master draughtsman,
* 7.2.1890 Charlottenburg & Berlin-
Charlottenburg, † 29.2.1936 Widdersberg
– D ⚏ ThB XXXVI; Vollmer V.

Zobenko, *Fedosij Stepanovič*, stage set
designer, * 28.8.1925 Veremeevka
(Poltava) – RUS ⚏ ChudSSSR IV.1.

Zoberbier, *Ernst*, painter, graphic artist,
* 22.3.1893 Magdeburg, † 1965
Wiesbaden – D ⚏ Davidson II.2;
ThB XXXVI; Vollmer V.

Zoberer, *Veit(?)*, goldsmith, f. 1552,
l. 1556 – D ⚏ ThB XXXVI.

Zobl, *Alfred*, porcelain painter,
f. 6.10.1910, † 1969 – D
⚏ Neuwirth II.

Zobl, *Baltasar*, copper engraver,
† 2.6.1698 Brno – CZ ⚏ Toman II.

Zobl, *Jan* (der Ältere) → Zobel, *Jan*
(1755)

Zobl, *Jan Klement* → Zobel, *Jan Klement*

Zobl, *Michael*, architect, f. 1793 – A
⚏ ThB XXXVI.

Zobl, *Sebastian*, history painter,
* 31.12.1726 Tannheim, † 13.3.1801
– A ⚏ Fuchs Maler 19.Jh. IV;
ThB XXXVI.

Zoble, *B.*, painter, f. 1798 – GB ⚏ Grant;
Waterhouse 18.Jh..

Zobnin, *Pavel Vasil'evič*, graphic artist,
* 2.7.1908 Monakovo (Vjatka) – RUS,
TJ ⚏ ChudSSSR IV.1.

Zobnina, *Margarita Aleksandrovna*, book
illustrator, still-life painter, graphic artist,
portrait painter, landscape painter, book
art designer, * 4.4.1931 Leningrad –
RUS ⚏ ChudSSSR IV.1.

Zoboli, *Augusto*, figure painter, fresco
painter, woodcutter, * 8.1.1894
Modena, l. 1965 – I ⚏ Comanducci V;
DizArtItal; Servolini; Vollmer V.

Zoboli, *Giacinto* → Zoboli, *Jacopo*

Zoboli, *Giacomo* (DEB XI; PittItalSettec)
→ Zoboli, *Jacopo*

Zoboli, *Giovanni* → Zoboli, *Jacopo*

Zoboli, *Jacopo* (Zoboli, Giacomo), painter,
* 23.5.1681 Modena, † 22.2.1767
Rom – I ⚏ DEB XI; PittItalSettec;
ThB XXXVI.

Zobor, *Eugen* → Zobor, *Jenő*

Zobor, *Jenő* (MagyFestAdat) → Zobor,
Jenő

Zobor, *Jenő*, portrait painter, landscape
painter, * 12.2.1898 Budapest, l. 1920
– H ⚏ MagyFestAdat; ThB XXXVI.

Zobriacher, *Agatha Barbara* → Kriner,
Agatha Barbara

Zobriacher, *Gregor*, painter, f. 17.8.1671,
† 10.6.1684 – D ⚏ Markmiller.

Zobrist, *Heinrich*, painter, master
draughtsman, etcher, * 22.2.1909
Rorschach (St. Gallen) – CH ⚏ KVS;
LZSK.

Zobus, *Wilhelm*, landscape painter, genre
painter, lithographer, * 31.1.1831
Geisenheim, † 4.6.1869 Geisenheim
– D ⚏ ThB XXXVI.

Zoccatelli, *Giovanni*, painter, * 1866
Verona, † 1892 Verona – I
⚏ PittItalOttoc.

Zocche, *Giuseppe* (Comanducci V; ThB
XXXVI) → Zocche, *Giuseppe don*

Zocche, *Giuseppe don* (Zocche,
Giuseppe), figure painter, landscape
painter, * 18.12.1892 or 8.12.1892
Schio, † 5.3.1964 Vicenza – I
⚏ Comanducci V; ThB XXXVI;
Vollmer V.

Zocchi, *Arnaldo* (Dzoki, Arnaldo
Emilij), sculptor, * 20.9.1862 Florenz,
† 17.7.1940 Rom – I ⚏ EIIB; Panzetta;
ThB XXXVI.

Zocchi, *Carlo*, figure painter, landscape
painter, * 18.6.1894 or 20.6.1894
Mailand, † 13.7.1965 Mailand – I
⚏ Comanducci V; ThB XXXVI;
Vollmer V.

Zocchi, *Cesare*, sculptor, medalist,
* 7.6.1851 or 1856 or 1875 Florenz,
† 19.3.1922 Turin – I ⚏ DizBolaffiScult;
ELU IV; Panzetta; ThB XXXVI.

Zocchi, *Cosimo*, copper engraver, f. 1740,
l. 1787 – I ⚏ DEB XI; ThB XXXVI.

Zocchi, *Emilio*, sculptor, * 5.3.1835
Florenz, † 10.1.1913 Florenz – I
⚏ Panzetta; ThB XXXVI.

Zocchi, *Ettore*, sculptor, f. 1898 – I
⚏ Panzetta.

Zocchi, *Gabriele*, painter, f. 1451 – I
⚏ DEB XI; ThB XXXVI.

Zocchi, *Galeazzo de* → Zocchi, *Galeazzo*

Zocchi, *Galeazzo*, painter, * Bologna(?),
f. 1573 – I ⚏ ThB XXXVI.

Zocchi, *Gino,* painter, * 28.11.1900 Rom
– I ⊡ Vollmer V.
Zocchi, *Giuseppe* → **Zucchi,** *Giuseppe Carlo*
Zocchi, *Giuseppe,* painter, copper engraver, * 1711 or 1717 or 1730 (?) Florenz or Venedig (?), † 5.1767 Florenz – I ⊡ DA XXXIII; DEB XI; PittItalSettec; ThB XXXVI.
Zocchi, *Guglielmo,* painter, * 18.1.1874 Florenz – I ⊡ Comanducci V; ThB XXXVI.
Zocchi, *Ida,* sculptor, f. 1918 – I ⊡ Panzetta.
Zocco, *Camillo,* painter, f. 1604 – I ⊡ DEB XI; Schede Vesme III; ThB XXXVI.
Zocco, *Gabriele* → **Zocchi,** *Gabriele*
Zoccoletto, *Bartolomeo,* painter, f. 1601 – I ⊡ DEB XI; ThB XXXVI.
Zoccoli, *Carlo* → **Zoccolo,** *Carlo*
Zoccolini, *Matteo* → **Zaccolini,** *Matteo*
Zoccolino, *Matteo* → **Zaccolini,** *Matteo*
Zoccolo, *Carlo,* architect, * 21.8.1717 Neapel, † 6.1.1771 Neapel – I ⊡ ThB XXXVI.
Zoccolo, *Niccolò,* painter, * Florenz (?), f. about 1520 – I ⊡ DEB XI; ThB XXXVI.
Zocha, *Johann Wilhelm von,* architect, * 29.3.1680 Gunzenhausen, † 26.12.1718 Lyon – D ⊡ DA XXXIII; Sitzmann; ThB XXXVI.
Zocha, *Karl Friedrich von,* architect, * 1.7.1683 Gunzenhausen, † 24.7.1749 Ansbach – D ⊡ DA XXXIII; Sitzmann; ThB XXXVI.
Zocher, *G. D.* → **Zocher,** *Jan David* (1791)
Zocher, *Jan David (1789)* (Zocher, Jan David (der Ältere)), landscape gardener, f. 14.7.1789, † 1817 – NL ⊡ ThB XXXVI.
Zocher, *Jan David (1791)* (Zocher, Jan David (der Jüngere); Zocher, Jean-David; Zocher, Jan David; Zocher, Johan David), landscape gardener, master draughtsman, * 12.2.1791 Haarlem (Noord-Holland), † 8.7.1870 Haarlem (Noord-Holland) – NL ⊡ DA XXXIII; Delaire; ELU IV; Scheen II; ThB XXXVI.
Zocher, *Jean-David* (Delaire) → **Zocher,** *Jan David* (1791)
Zocher, *Johan David* (Scheen II) → **Zocher,** *Jan David* (1791)
Zocher, *Louis Paul,* landscape gardener, landscape painter, * 10.8.1820 Haarlem, † 7.9.1915 – NL ⊡ ThB XXXVI.
Zocher, *Matthias,* painter, f. 1776 – D ⊡ ThB XXXVI.
Zocher, *Moritz,* illustrator, f. before 1908 – D ⊡ Ries.
Zocher, *Otto,* painter, commercial artist, * 18.6.1883 Meißen, l. before 1961 – D ⊡ Vollmer V.
Zochhammer, *Sigismund* → **Zschammer,** *Sigismund*
Zochmeister, *Giorgio,* carver, painter, f. 1722 – A ⊡ ThB XXXVI.
Žochov, *Jurij Pavlovič,* architect, glass artist, crystal artist, * 8.2.1933 Leningrad – RUS ⊡ ChudSSSR IV.1.
Žochov, *Vladimir Pavlovič,* glass artist, crystal artist, * 8.2.1933 Leningrad – RUS ⊡ ChudSSSR IV.1.
Zoda, *Francesco,* painter, * 13.9.1639 Vibo Valentia, † 1722 – I ⊡ DEB XI; ThB XXXVI.

Zodboev, *Bator Garmaevič,* marquetry inlayer, wood carver, turner, sculptor, * 12.3.1940 Orongoj (Burjatische ASSR), † 9.4.1977 Ulan-Ude – RUS ⊡ ChudSSSR IV.1.
Žodejko, *Leonid Florianovič* (Zhodeyko, Leonid Florianovich; Shodejko, Leonid Florianowitsch), portrait painter, * 1826, † 2.12.1878 – RUS ⊡ ChudSSSR IV.1; Milner; ThB XXX.
Zoderer, *Beat,* sculptor, architect, * 26.5.1955 Zürich – CH ⊡ KVS.
Zoë, *Joh. Anton* → **Zäl,** *Joh. Anton*
Zöberaicher, *Agatha Barbara,* painter, gilder, f. 1690 – D ⊡ ThB XXXVI.
Zöberaicherin, *Agatha Barbara* → **Zöberaicher,** *Agatha Barbara*
Zöbisch, *Kurt,* painter, master draughtsman, * 1891, l. before 1961 – D ⊡ Vollmer V.
Zoebl, *Georg* → **Zobel,** *Georg*
Zöch, *Erika* → **Pochlatko,** *Erika*
Zöchling, *Joseph,* painter, * 20.1.1914 Traisen (Lilienfeld) – A ⊡ Fuchs Maler 20.Jh. IV; List.
Zöchling, *Sepp* → **Zöchling,** *Joseph*
Zöchmann, *František Xaver,* goldsmith, f. about 1745 – SK ⊡ ArchAKL.
Zödel, *Johann Egidius* → **Zettel,** *Johann Egidius*
Zoege von Manteuffel, *Eva Juliane Magdalene* → **Zoege von Manteuffel,** *Magda*
Zoege von Manteuffel, *Helene,* painter, * 24.11.1774 Eigstfer (Estland), † 24.5.1842 Ballenstedt – D, EW ⊡ ThB XXXVI.
Zoege von Manteuffel, *Magda* (Zoege von Manteuffel, Eva Juliane Magdalene), landscape painter, watercolourist, * 6.1.1853 Reval, † 11.1938 Reval – EW, I ⊡ ThB XXXVI.
Zoege von Manteuffel, *Marie Helene* → **Zoege von Manteuffel,** *Helene*
Zoege von Manteuffel, *Otto,* painter, * 10.4.1822 Reval, † 15.5.1889 Reval – EW, RUS ⊡ ThB XXXVI.
Zoege von Manteuffel, *Werner Maximilian Friedrich,* painter, * 13.7.1857 Meyris (Estland), † 14.3.1926 Reval – EW ⊡ Hagen.
Zoegger, *Antoine* (Zoegger, François-Antoine), sculptor, medalist, * 2.1.1829 or 17.12.1829 Weißenburg (Elsaß), † 2.1.1885 or 8.4.1885 Paris – F ⊡ Bauer/Carpentier VI; Lami 19.Jh. IV; ThB XXXVI.
Zoegger, *Franç. Antoine* → **Zoegger,** *Antoine*
Zoegger, *François-Antoine* (Bauer/Carpentier VI; Lami 19.Jh. IV) → **Zoegger,** *Antoine*
Zöhbauer, *Jan Pavel* → **Czechpauer,** *Johann Paul*
Zöhrer, *Karl,* goldsmith, silversmith, f. 1883, l. 1903 – A ⊡ Neuwirth Lex. II.
Zöhrer, *Wolfgang,* painter, graphic artist, sculptor, ceramist, * 10.1.1944 Oberwart – A ⊡ Fuchs Maler 20.Jh. IV; List.
Zoelch, *Tono,* sculptor, * 14.6.1897 Regensburg, † 1955 Rom – D ⊡ Vollmer V.
Zöld, *Anikó,* painter, * 1942 Budapest – H ⊡ MagyFestAdat.
Zoelen, *Robertus van,* architect, master draughtsman, * 1.12.1812 Amsterdam (Noord-Holland), † 18.1.1869 Vught (Noord-Brabant) – NL ⊡ Scheen II.
Zöll, *Heinz,* painter, master draughtsman, * 1909 Alzey – D ⊡ BildKueFfm.

Zöller, *Andreas* → **Zeller,** *Andreas* (1753)
Zöller, *Christian,* goldsmith, f. 1693, l. 1724 – PL ⊡ ThB XXXVI.
Zöller, *Eugen,* ceramist, * 7.12.1902 Ransbach-Baumbach, † 1980 Ransbach-Baumbach – D ⊡ WWCCA.
Zöller, *Georg* → **Zeller,** *Georg*
Zöller, *Georg Heinrich,* painter, f. 1713 – D ⊡ ThB XXXVI.
Zöller, *Joh. Georg* → **Zeller,** *Georg*
Zoeller, *Robert* (Mistress) → **Olds,** *Sara Whitney*
Zoeller, *Robert Fredric,* painter, * 19.7.1894 Pittsburgh (Pennsylvania), l. 1947 – USA ⊡ Falk.
Zoellin, *Roy,* sculptor, f. 1932 – USA ⊡ Hughes.
Zöllin, *Johann,* painter, * about 1725 – D ⊡ ThB XXXVI.
Zøllner, *Lorenz Martin* → **Zöllner,** *Lorenz Martin*
Zöllner, *Lorenz Martin,* goldsmith, * about 1718, † 1781 – DK ⊡ Bøje II.
Zoellner, *Louis,* cameo engraver, * 1852 Idar-Oberstein, † 17.11.1934 Brooklyn (New York) – D, USA ⊡ Falk; Vollmer V.
Zöllner, *Ludwig Theodor,* lithography printmaker, lithographer, master draughtsman, * 28.9.1796 Oschatz, † 8.7.1860 Dresden – D ⊡ ThB XXXVI.
Zoellner, *Luis (1769),* lithographer, * 1769, † 1860 – E ⊡ Páez Rios III.
Zöllner, *Mart.,* copyist, f. 1501 – D ⊡ Bradley III.
Zöllner, *Márta,* painter, * 1889 Budapest, l. 1911 – H ⊡ MagyFestAdat.
Zöllner, *R. C.,* still-life painter, f. 1764 – D ⊡ ThB XXXVI.
Zoellner, *Richard,* fresco painter, portrait painter, graphic artist, master draughtsman, * 30.6.1908 Portsmouth (Ohio) – USA ⊡ Falk; Vollmer V.
Zoellner, *Richard Charles* → **Zoellner,** *Richard*
Zoelly, *Paul,* painter, * 6.4.1896 Zürich, † 20.1.1971 Dornach – CH ⊡ LZSK; Plüss/Tavel II.
Zoelly, *Sarah,* painter, * 1957 Zürich – CH ⊡ KVS.
Zoems, *Gisebrecht van* → **Soom,** *Gisebrecht van*
Zöpf (Stukkatoren-Familie) (ThB XXXVI) → **Zöpf,** *Christoph* (1657)
Zöpf (Stukkatoren-Familie) (ThB XXXVI) → **Zöpf,** *Georg* (1673)
Zöpf (Stukkatoren-Familie) (ThB XXXVI) → **Zöpf,** *Michael* (1732)
Zöpf (Stukkatoren-Familie) (ThB XXXVI) → **Zöpf,** *Sigismund*
Zöpf (Stukkatoren-Familie) (ThB XXXVI) → **Zöpf,** *Tassilo*
Zöpf, *Benedikt (1717),* stucco worker, * Wessobrunn (?), f. 1717 – D ⊡ Schnell/Schedler.
Zöpf, *Benedikt (1731)* (Zöpf, Benedikt), stucco worker, * Stadtamhof (?), f. 1730, † 17.12.1769 Salzburg – D, A ⊡ Schnell/Schedler; ThB XXXVI.
Zöpf, *Benedikt (1740),* mason, * 23.9.1740 Wessobrunn – D ⊡ Schnell/Schedler.
Zöpf, *Bernhard,* stucco worker (?), * before 28.10.1755 (?), l. 1783 – D ⊡ Schnell/Schedler.
Zöpf, *Christoph (1657),* stucco worker, * 24.8.1657 or before 24.8.1657 Haid (Wessobrunn), l. 1688 – D ⊡ Schnell/Schedler; ThB XXXVI.

Zöpf, *Christoph (1668)*, stucco worker(?), * Wessobrunn(?), f. 1668, † 25.4.1689(?) Ottobeuren – D ▭ Schnell/Schedler.

Zöpf, *Franz Benedikt*, stucco worker(?), f. 1783 – D ▭ Schnell/Schedler.

Zöpf, *Franz Bernhard* → **Zöpf**, *Bernhard*

Zöpf, *Franz Joseph*, stucco worker(?), f. 1786, † 1798 – D ▭ Schnell/Schedler.

Zöpf, *Georg (1666)*, stucco worker, f. 1666, l. 1709 – D ▭ Schnell/Schedler.

Zöpf, *Georg (1673)*, stucco worker, f. 1673, † 1.1.1706 Haid (Wessobrunn) – D ▭ Schnell/Schedler; ThB XXXVI.

Zöpf, *Georg (1678)*, mason, f. 1678, l. 1726 – D ▭ Schnell/Schedler.

Zöpf, *Georg (1715)*, stucco worker, mason, f. 1715, l. 1720 – D ▭ Schnell/Schedler.

Zöpf, *Johann*, stucco worker(?), f. 1783, † 1795 – D ▭ Schnell/Schedler.

Zöpf, *Johann Chrysostomus*, stucco worker, f. 1675, l. 1681 – D ▭ Schnell/Schedler.

Zöpf, *Mathias* → **Ceptowski**, *Michał*

Zöpf, *Michael (1656)*, stucco worker, * Wessobrunn, f. 17.1.1656, † 5.3.1667 – D ▭ Schnell/Schedler.

Zöpf, *Michael (1732)*, stucco worker, f. 1732 – D ▭ ThB XXXVI.

Zöpf, *Michael (1791)*, stucco worker, f. 1791 – D ▭ Schnell/Schedler.

Zöpf, *Paul*, mason, f. 20.3.1644, l. 1680 – D ▭ Schnell/Schedler.

Zöpf, *Rasso*, mason, f. 1556 – D ▭ Schnell/Schedler.

Zöpf, *Sebastian*, mason(?), f. 23.6.1636, l. 1637 – D ▭ Schnell/Schedler.

Zöpf, *Sigismund* (Zöpf, Sigmund), stucco worker, * before 4.1.1664, † 8.4.1727 Gaispoint (Wessobrunn) – D ▭ Schnell/Schedler; ThB XXXVI.

Zöpf, *Sigmund* (Schnell/Schedler) → **Zöpf**, *Sigismund*

Zöpf, *Tassilo* (Zöpf, Thassilo), stucco worker, * 5.11.1723 or before 5.11.1723 Haid (Wessobrunn), † 15.12.1807 Gaispoint (Wessobrunn) – D ▭ Schnell/Schedler; ThB XXXVI.

Zöpf, *Thassilo* (Schnell/Schedler) → **Zöpf**, *Tassilo*

Zöpf, *Thomas*, stucco worker, * before 11.10.1693 Haid (Wessobrunn), † 15.8.1762 Gaispoint (Wessobrunn) – D ▭ Schnell/Schedler.

Zöpff, *Benedikt*, stucco worker, f. 20.6.1809 – PL ▭ ThB XXXVI.

Zöpke, *Felix*, genre painter, portrait painter, f. before 1868, l. 1883 – D ▭ ThB XXXVI.

Zoeppritz, *Marietta* → **Hartmann**, *Marietta*

Zörner, *Christoph*, painter, * Bad Kreuznach(?), f. 1526, l. 1538 – D ▭ ThB XXXVI.

Zörner, *Gustav* → **Zoerner**, *Gustav*

Zoerner, *Gustav*, porcelain painter(?), f. 1908 – CZ ▭ Neuwirth II.

Zörner, *Rudolf* (List) → **Zörner**, *Rudolf Manfred*

Zörner, *Rudolf Manfred* (Zörner, Rudolf), painter, graphic artist, * 25.4.1938 Linz (Donau) – A ▭ Fuchs Maler 20.Jh. IV; List.

Zösch, *Philipp*, painter, f. 1617, l. 1639 – D ▭ ThB XXXVI.

Zoest, *Gerard* → **Soest**, *Gerard*

Zoet, *Hendrik Jacobsz* → **Soeteboom**, *Hendrik Jacobsz.*

Zoete, *Geertrudus de*, etcher, master draughtsman, watercolourist, * 18.5.1879 Den Haag (Zuid-Holland), l. before 1970 – NL ▭ Scheen II; ThB XXXVI; Waller.

Zoete, *Gerard de* → **Zoete**, *Geertrudus de*

Zoeteboom, *Hendrik Jacobsz* → **Soeteboom**, *Hendrik Jacobsz.*

Zoetelief Tromp, *Jan* (Mak van Waay; Vollmer V) → **Tromp**, *Johannes Zoetelief*

Zoetelief Tromp, *Johannes* → **Tromp**, *Johannes Zoetelief*

Zoeteman, *Henri*, watercolourist, * about 15.11.1912 Utrecht (Utrecht), l. before 1970 – NL ▭ Scheen II.

Zötl, *Alois*, animal painter, illustrator, * 12.4.1803 Freistadt, † 21.10.1887 – A ▭ Fuchs Maler 19.Jh. Erg.-Bd II.

Zötl, *Aloys* → **Zötl**, *Alois*

Zoetmulder, *Adrianus Jurianus*, watercolourist, master draughtsman, * 10.7.1881 Schiedam (Zuid-Holland), l. before 1970 – NL ▭ Scheen II.

Zoetmulder, *Jurriaan* → **Zoetmulder**, *Adrianus Jurianus*

Zötsch, *Hans*, portrait painter, landscape painter, * 15.3.1886 Innsbruck, † 22.8.1957 Innsbruck – A ▭ Fuchs Geb. Jgg. II; ThB XXXVI; Vollmer V.

Zöttel, *Hans*, mason, f. 1666 – D ▭ ThB XXXVI.

Zöttler, *Hans Jörg*, painter, f. 1713 – A ▭ ThB XXXVI.

Zötze, *Axel*, porcelain artist, f. 1774 – S ▭ SvKL V.

Zofahl, *Laurent*, architect, f. 1825, l. 1847 – H ▭ ThB XXXVI.

Zofahl, *Lörinc* → **Zofahl**, *Laurent*

Zoff, *Alfred*, landscape painter, * 11.12.1852 Graz, † 12.8.1927 Graz – A ▭ Fuchs Maler 19.Jh. Erg.-Bd II; Fuchs Maler 19.Jh. IV; Jansa; List; Mülfarth; ThB XXXVI.

Zoffani, *Johann* → **Zoffany**, *Johann*

Zoffani, *John* → **Zoffany**, *Johann*

Zoffani, *Joseph &* → **Zoffany**, *Johann*

Zoffany, *Jan* (DA XXXIII; Toman II; Waterhouse 18.Jh.) → **Zoffany**, *Johann*

Zoffany, *Johan* (PittItalSettec) → **Zoffany**, *Johann*

Zoffany, *Johann* (Zoffany, Jan; Zoffany, John; Zoffany, Johan), miniature painter(?), * 13.3.1733 or before 15.3.1733 Frankfurt (Main), † 11.11.1810 or 12.1810 Strand-on-the-Green (London) – D, GB, I ▭ DA XXXIII; ELU IV; Foskett; PittItalSettec; ThB XXXVI; Toman II; Waterhouse 18.Jh..

Zoffany, *John* (Foskett) → **Zoffany**, *Johann*

Zoffany, *Joseph* → **Zoffany**, *Johann*

Zoffen → **Zofingen**

Zoffoli, *Giacomo (1758)*, silversmith, f. 1758, l. 1785 – I ▭ Bulgari I.2.

Zoffoli, *Giacomo (1784)* (Zoffoli, Giacomo), brass founder, f. about 1784 – I ▭ ThB XXXVI.

Zofia-Rene-Martin → **Zederem**

Zofingen, glazier, glass painter, f. 1575, l. 1577 – CH ▭ Brun III.

Zofrea, *Salvatore*, painter, * 1946 Borgia – AUS ▭ Robb/Smith.

Zogbaum, *Adolf*, painter, graphic artist, * 26.1.1883 Camphausen (Saarbrücken), l. before 1961 – A ▭ ThB XXXVI; Vollmer V.

Zogbaum, *Rufus Fairchild*, painter, illustrator, * 28.8.1849 Charleston (South Carolina), † 22.10.1925 New York – USA ▭ Brewington; EAAm III; Falk; Samuels; ThB XXXVI.

Zogbaum, *Wilfred*, painter, metal sculptor, f. before 1954 – USA ▭ Vollmer VI.

Zogbé, *Bibi*, painter, f. 1934 – RA, RL ▭ EAAm III; Merlino.

Zogel, *Michael*, goldsmith, * Saulgrub, f. 1567 – D ▭ Seling III.

Zogelmann, *Johann* → **Zagelmann**, *Johann*

Zogelmann, *Karl*, sculptor, * 1826, † 16.1.1869 Wien – A ▭ ThB XXXVI.

Zogg, *Werner*, master draughtsman, watercolourist, photographer, graphic artist, * 16.5.1910 Basel – CH ▭ KVS; LZSK; Plüss/Tavel II; Vollmer VI.

Zoggolopulos, *Georgios*, sculptor, * 1903 Athen – GR ▭ Lydakis V.

Zoggolopulu, *Eleni*, painter, * 1909 Konstantinopel – TR, GR ▭ Lydakis IV.

Zogia, *Anton* → **Zoia**, *Anton*

Zogia, *Franz* → **Zoia**, *Franz*

Zogmayer, *Leo*, painter, graphic artist, * 28.2.1949 Krems – A ▭ Fuchs Maler 20.Jh. IV.

Žogol', *Ljudmila Evgen'evna* (ChudSSSR IV.1) → **Žogol'**, *Ljudmyla Jevgenivna*

Žogol', *Ljudmyla Jevgeniivna* → **Žogol'**, *Ljudmyla Jevgenivna*

Žogol', *Ljudmyla Jevgenivna* (Žogol', Ljudmila Evgen'evna), textile painter, gobelin knitter, * 23.5.1930 Kiev – UA ▭ ChudSSSR IV.1; SChU.

Žogolev, *Nikolaj Pavlovič*, painter, * 28.12.1929 Obšarovka – RUS ▭ ChudSSSR IV.1.

Zograf, *Mark*, icon painter, f. 1701 – RUS ▭ ChudSSSR IV.1.

Zograf, *Zacharij Christovič* (Marinski Živopis) → **Zacharij Zograf**

Zografos, *Yannis* (Sografos, Yannis), painter, * 1914 Samos – GR ▭ ArchAKL.

Zografov, *Angel Dosjuv* → **Vitanov**, *Angel Dosjuv*

Zografov, *Angel Teodosiev* → **Vitanov**, *Angel Dosjuv*

Zografov, *Dimităr* → **Andonov-Papradiški**, *Dimităr*

Zografski, *Đordi Damjanov*, icon painter, * about 1871 Papradište, † 1946 Skopje – MK ▭ ELU IV.

Zografski, *Ivan*, icon painter, * about 1835 Mirkovo, † 28.4.1900 Panagjurište – BG ▭ EIIB.

Zografski, *Jako Damjanov* → **Zografski**, *Đordi Damjanov*

Zograph, *Christo Zachari* → **Zacharij Zograf**

Zograph, *Zakhary Khristovich* (DA XXXIII) → **Zacharij Zograf**

Zographos, *Giannis*, painter, * 1914 Marathokambos (Samos) – GR ▭ Lydakis IV.

Zographos, *Konstantinos*, painter, * 1917 Athen – GR ▭ Lydakis IV.

Zographos, *Panagiotis*, painter, * 1786 or 1815 Sparta (Griechenland) – GR ▭ Lydakis IV.

Zographos, *Pantelis*, painter of saints, * 1878 Lianamo (Euboia), † 1935 Athen – GR ▭ Lydakis IV.

Žoha, *Jaroslav*, master draughtsman, woodcutter, typographer, * 18.3.1909 Prag – CZ ▭ Toman II.

Zohar, *Israel*, painter, * 7.2.1945 Aktyubinsk – KZ, IL ▭ DA XXXIII.

Zohar, *Yeheskiel,* architect, * 1901, † 1960 – IL ▭ ArchAKL.

Zōhiku → **Munetada**

Zohmann, *Irene,* painter, * 1928 – A ▭ Fuchs Maler 20.Jh. IV.

Zohner, *Andreas* → **Zahner,** *Andreas*

Zohner, *Joh. Andreas* → **Zahner,** *Andreas*

Zohner, *Ondřej* (Toman II) → **Zahner,** *Andreas*

Zohorn, *Václav Antonín* → **Cohorna,** *Václav Antonín*

Zohrer, *Georg,* goldsmith, f. about 1530 – D ▭ ThB XXXVI.

Zohrer, *Jakob,* altar architect, f. 1635 – CZ ▭ ThB XXXVI.

Zoi, *Antonio,* painter, f. 1651 – I ▭ DEB XI; ThB XXXVI.

Zoi, *Federico,* painter, f. 1601 – I ▭ PittItalSeic.

Zoia (Zoia, Krukowskaja; Lagerkranc, Zoja Vasil'evna), painter, master draughtsman, * 18.1.1903 Moskau – S, RUS ▭ Konstlex.; Severjuchin/Lejkind; SvK; SvKL V; Vollmer V.

Zoia, *Alexander,* painter, * München (?), f. 1605, † 1633 Biberach – D ▭ ThB XXXVI.

Zoia, *Anton,* sculptor, * Venedig (?), f. 1551 – D, A, I ▭ ThB XXXVI.

Zoia, *Franz,* sculptor, * Venedig (?), f. 1582, † 1601 – D, I ▭ ThB XXXVI.

Zoia, *Krukowskaja* (SvK; Vollmer V) → **Zoia**

Zoilos, stamp carver (?), f. 183 BC, l. 172 BC – YU ▭ ThB XXXVI.

Zoir, *Carl Emil* (SvKL V) → **Zoir,** *Emil*

Zoir, *Carl Emile* (SvK) → **Zoir,** *Emil*

Zoir, *Emil* (Zoir, Carl Emil; Zoir, Carl Emile), painter, etcher, master draughtsman, * 28.10.1861 or 28.10.1867 Göteborg, † 11.4.1936 Göteborg – S ▭ Konstlex.; SvK; SvKL V; ThB XXXVI; Vollmer V.

Zoir, *Emile* → **Zoir,** *Emil*

Zoir, *Hildegard* (Zoir, Hildegard Julia Charlotta), painter, graphic artist, master draughtsman, * 20.12.1876 Rönnäng (Bohuslän), † 20.9.1935 Göteborg – S ▭ SvK; SvKL V.

Zoir, *Hildegard Julia Charlotta* (SvKL V) → **Zoir,** *Hildegard*

Zoir, *Karl E.* → **Zoir,** *Emil*

Zoir, *Karl Emil* → **Zoir,** *Emil*

Zoitl, *Gloria,* painter, graphic artist, f. 1984 – A ▭ Fuchs Maler 20.Jh. IV.

Zoki, *Arnaldo* → **Zocchi,** *Arnaldo*

Zōkoku, japanner, * 1805 Takamatsu, † 1869 – J ▭ Roberts.

Zokufu → **Sōchō** (1816)

Zol, *Caspar* → **Züll,** *Caspar*

Zol, *Mario,* sculptor, assemblage artist, * 22.9.1913 Triest – I ▭ List.

Zola, *Carlo,* architect, * Varese (?), f. before 1718 – I ▭ ThB XXXVI.

Zola, *Emile,* photographer, * 1840 Paris, † 1902 Paris – F ▭ Krichbaum.

Zola, *Giuseppe,* painter, * 5.3.1672 Brescia, † before 27.3.1743 Ferrara – I ▭ DEB XI; PittItalSettec; ThB XXXVI.

Zola, *Pietro,* goldsmith, * Bologna (?), f. 19.11.1752 – I ▭ Bulgari I.2.

Zolbergs, *Krišjānis* → **Kugra,** *Krišjānis*

Zolbius → **Belzons,** *Jean*

Zolcsák, *Alexandru,* painter, * 14.6.1934 Nisipeni – RO ▭ Barbosa.

Zolet, *François,* landscape painter, still-life painter, * 1902 Herstal, † 1976 Lüttich – B ▭ DPB II.

Zoli, *Alfredo,* landscape painter, still-life painter, portrait painter, * 2.2.1880 Forlì, † 12.12.1965 Mailand – I ▭ Comanducci V; Pavière III.2; ThB XXXVI; Vollmer V.

Zoli, *Andrea,* architect, * 1750 Forlì, † 29.3.1827 Forlì – I ▭ ThB XXXVI.

Zoli, *Pietro,* goldsmith, jeweller, f. 28.9.1834, l. 1851 – I ▭ Bulgari III.

Zoline, *Esther N.,* miniature painter, watercolourist, f. 1909 – USA ▭ Hughes.

Zolitander, *Petr,* silversmith, * Borgo (Finnland), f. 1780, l. 1798 – RUS, S ▭ ChudSSSR IV.1.

Zolkiev, *Jean,* painter, master draughtsman, decorator, * 1938 – F ▭ Bénézit.

Zoll, *Franz Joseph,* painter, * 11.2.1770 Möhringen (Baden), † 16.8.1833 Mannheim – D ▭ Mülfarth; ThB XXXVI.

Zoll, *Joh.* → **Zoll,** *Franz Joseph*

Zoll, *Johan Caspersen,* goldsmith, f. 1699, † 1730 – DK ▭ Bøje II.

Zoll, *Johann Sebastian Christ.,* master draughtsman, f. about 1787, l. about 1800 – D ▭ ThB XXXVI.

Zoll, *Kilian* → **Zoll,** *Kilian Christoffer*

Zoll, *Kilian Christoffer,* genre painter, portrait painter, * 20.9.1818 or 28.9.1818 Hyllie (Malmö), † 9.11.1860 Stjärnap (Halland) or Stjärnaps gård (Eldsberga socken) – S ▭ DA XXXIII; SvK; SvKL V; ThB XXXVI.

Zoll, *Victor Hugo,* painter, f. 1908 – F ▭ Falk.

Zolla, *Émile-Louis,* engineer, * 1828 Chalon-sur-Saône, † 1883 – F ▭ Delaire.

Zolla, *Giuseppe* → **Zola,** *Giuseppe*

Zolla, *Louis,* master draughtsman, f. 1827 – F ▭ Audin/Vial II.

Zolla, *Pietro,* architect, * Lagna (?), f. 1659, l. 1686 – I ▭ ThB XXXVI.

Zolla, *Venanzio,* figure painter, portrait painter, * 18.3.1880 Colchester, † 10.8.1961 Turin – I ▭ Comanducci V; DEB XI; Vollmer V; Vollmer VI.

Zoller, *Anton,* painter, * 21.3.1695 Telfs, † 16.4.1768 Hall (Tirol) – A ▭ ThB XXXVI.

Zoller, *Edwin W.,* painter, f. 1937 – USA ▭ Falk.

Zoller, *Franz,* painter, * 10.2.1726 Gufidaun, † 4.3.1778 Wien – A, I ▭ ThB XXXVI.

Zoller, *Franz Carl* → **Zoller,** *Franz Karl*

Zoller, *Franz Karl,* master draughtsman, etcher, painter, * 19.5.1747 Klagenfurt, † 18.11.1829 Innsbruck – A ▭ Fuchs Maler 19.Jh. Erg.-Bd II; ThB XXXVI.

Zoller, *Georg,* cabinetmaker, * 1700 Silz (Tirol), † 1767 Stams – A ▭ ThB XXXVI.

Zoller, *Hanspeter,* illustrator, photographer, graphic artist, architect, cartoonist, * 11.11.1943 Muralto – CH ▭ LZSK.

Zoller, *Jakob,* stonemason, f. 1769 – CH ▭ Brun IV.

Zoller, *Josef Anton,* fresco painter, * 11.2.1730 Klagenfurt, † 21.2.1791 Hall (Tirol) – A, I ▭ PittItalSettec; ThB XXXVI.

Zoller, *Lazăr* → **Zarea,** *Lazăr*

Zoller, *M.,* history painter, f. 1814 – A ▭ Fuchs Maler 19.Jh. IV; ThB XXXVI.

Zoller, *Norbert,* painter, architect, * 26.2.1953 St. Gallen – CH ▭ KVS.

Zollicher, *Johann* → **Zollinger,** *Johann*

Zolliker, *Heinrich,* wood sculptor, carver, * about 1830 Hinwil, † 8.12.1866 Bern – CH ▭ Brun III.

Zollikofer, *Alfred,* painter, * 4.5.1810 St. Gallen, † 20.4.1880 St. Gallen – CH ▭ Brun III; ThB XXXVI.

Zollikofer, *Caspar Tobias* (Zollinkofer, Caspar Tobias), master draughtsman, lithographer, watercolourist, flower painter, * 16.5.1774 Bürglen, † 5.12.1843 St. Gallen – CH ▭ Brun III; Pavière II; ThB XXXVI.

Zollikofer, *Georg Ruprecht,* architect, * 2.10.1802, † 24.5.1874 – RUS, CH ▭ Brun III.

Zollikofer, *Hans Georg* (Zollikofer, Joh. Georg), goldsmith, * 12.6.1726 St. Gallen, † 15.4.1800 St. Gallen – CH ▭ Brun III; Brun IV; ThB XXXVI.

Zollikofer, *Hans Josef,* pewter caster, f. 1748, † 1768 – CH ▭ Bossard.

Zollikofer, *Jakob Laurenz,* pewter caster, f. 1699, † 1700 – CH ▭ Bossard.

Zollikofer, *Joh. Georg* (Brun IV) → **Zollikofer,** *Hans Georg*

Zollikofer, *Jürg,* painter, graphic artist, architect, * 3.10.1944 St. Gallen – CH ▭ KVS.

Zollikofer, *Peter,* wood sculptor, carver, * 3.10.1696, † 21.12.1760 – CH ▭ Brun III.

Zollikofer, *Rupprecht,* pewter caster, * 1737, † 1813 – CH ▭ Bossard.

Zollinger, *Albrecht,* cartographer, * 1630, † 1694 – CH ▭ Brun III.

Zollinger, *Elizabeth,* painter, * 20.3.1953 Uster – CH ▭ KVS.

Zollinger, *Gabriel,* copper founder, * before 17.11.1700, † 17.11.1757 – CH ▭ Brun III.

Zollinger, *Hans Heinrich,* copper founder, cannon founder, * Gampelen, f. 1696, † 29.10.1740 Bern – CH ▭ Brun III.

Zollinger, *Hans-Ueli,* painter, performance artist, * 7.5.1946 Uster – CH ▭ KVS.

Zollinger, *Heinrich,* aquatintist, master draughtsman, steel engraver, lithographer, copper engraver, * 30.3.1821 Pfäffikon (Zürich), † 28.4.1891 Riesbach (Zürich) – CH ▭ Brun III; ThB XXXVI.

Zollinger, *Johann,* painter, f. 1767, l. 1781 – A, SK ▭ ThB XXXVI.

Zollinger, *Johannes,* landscape painter, f. 1846 – CH ▭ Brun III.

Zollinger, *Otto,* architect, * 6.5.1886 Fällanden, l. before 1961 – S, CH ▭ Brun IV; ThB XXXVI; Vollmer V.

Zollinger, *Václav,* painter, f. 1801 – SK ▭ ArchAKL.

Zollinger-Streiff, *Freda,* landscape painter, artisan, * 19.8.1898 Ilo-Ilo, † 13.6.1989 Zürich – CH ▭ ThB XXXVI; Vollmer V.

Zollinkofer, *Caspar Tobias* (Pavière II) → **Zollikofer,** *Caspar Tobias*

Zollmann, *Joh. Ph.* → **Zollmann,** *Philipp*

Zollmann, *Philipp,* minter, f. about 1818, l. 1856 – D ▭ ThB XXXVI.

Zollner, *Lajos* → **Czollner,** *Ludwig*

Zollner, *Paulus,* maker of silverwork, * 1596 Nürnberg, † 1632 Nürnberg (?) – D, D ▭ Kat. Nürnberg.

Zollschreiber, *Thomas,* sculptor, painter, architect, * 1628, † 18.11.1701 – D ▭ Merlo; ThB XXXVI.

Zol'man, *Gustav Aleksandr,* silversmith, * 1830 Finnland, † 1883 – RUS, SF, S ▭ ChudSSSR IV.1.

Zol'man, *Paul' Fridrich,* silversmith, * 1837 Finnland, l. 1898 – SF, RUS, S ⊡ ChudSSSR IV.1.

Zolnay, *George Julian,* sculptor, * 4.7.1863 Pécs, † 1.5.1949 New York – H, USA ⊡ EAAm III; ELU IV; Falk; ThB XXXVI; Vollmer V.

Zolnay, *Géza,* painter, * 1886 Szentes, † 1965 Budapest – H ⊡ MagyFestAdat.

Zolnhofer, *Fritz,* painter, graphic artist, * 13.1.1886 or 13.1.1896 Wolfstein (Pfalz), † 12.2.1965 Saarbrücken – D ⊡ Brauksiepe; ThB XXXVI; Vollmer V; Vollmer VI.

Zolo (KVS) → **Lévy-Zolotareff,** *Hélène*

Zolo, *Hélène* (Plüss/Tavel II) → **Lévy-Zolotareff,** *Hélène*

Zolo-Lévy, *Hélène* → **Lévy-Zolotareff,** *Hélène*

Žolobov, *Gennadij Ivanovič,* painter, * 12.8.1932 Archangelsk – RUS ⊡ ChudSSSR IV.1.

Žolobov, *Michail,* potter, f. 1801 – RUS ⊡ ChudSSSR IV.1.

Žolobov, *Michail Ivanovič,* graphic ...t, book art designer, illustrator, 17.1.1923 Novo-Rodionovka – RUS ⊡ ChudSSSR IV.1.

Zolotarev, *Aleksej,* silversmith, f. 1720 – RUS ⊡ ChudSSSR IV.1.

Zolotarev, *Boris,* painter, stage set designer, * 1889, † 1966 New York – RUS, USA ⊡ Severjuchin/Lejkind.

Zolotarev, *Dorofej Ermolaev* (Solotarjoff, Dorofej Jermolajewitsch), fresco painter, woodcarving painter or gilder, * about 1640, l. 1723 – RUS ⊡ ChudSSSR IV.1; ThB XXXI.

Zolotarev, *Erofej Ermolaev* → **Zolotarev,** *Dorofej Ermolaev*

Zolotarev, *Fedor Ivanov,* silversmith, pewter caster, f. 1676, l. 1685 – RUS, UA ⊡ ChudSSSR IV.1.

Zolotarev, *Georgij Akimovič,* stage set designer, * 25.3.1914 Spassk-Primorskij – RUS ⊡ ChudSSSR IV.1.

Zolotarev, *Il'ja Afanas'evič,* silversmith, f. 1704, l. 1721 – RUS ⊡ ChudSSSR IV.1.

Zolotarev, *Ivan,* silversmith, f. 1747, † 1753 – RUS ⊡ ChudSSSR IV.1.

Zolotarev, *Karp Ivanovič,* icon painter, * Belorußland, f. 1673, † 1698 – RUS ⊡ ChudSSSR IV.1.

Zolotarev, *Maksim Kuz'mič,* silversmith, * 1722, † after 1791 – RUS ⊡ ChudSSSR IV.1.

Zolotarev, *Nikita,* copper engraver, master draughtsman, * 1736, l. 1761 – RUS ⊡ ChudSSSR IV.1.

Zolotarev, *Nikolaj Nikolaevič,* stage set designer, painter, * 1.6.1915 Orlea – RUS, GE ⊡ ChudSSSR IV.1.

Zolotarev, *Petr,* wood carver, * Bol'šie Soli (Kostroma), f. 1756, l. 1758 – RUS ⊡ ChudSSSR IV.1.

Zolotarev, *Tichon,* silversmith, f. 1743, l. 1750 – RUS ⊡ ChudSSSR IV.1.

Zolotareva-Omirova, *Anastasija Georgievna,* master draughtsman, painter, * 19.12.1896 Moskau, l. 1969 – RUS ⊡ ChudSSSR IV.1.

Zolotavin, *Vitalij Sergeevič,* painter, * 24.12.1927 Sverdlovsk – RUS ⊡ ChudSSSR IV.1.

Zolotikov, *Fedor Alekseevič* → **Zolotnikov,** *Fedor Alekseevič*

Zolotilov, *Semen,* silversmith, f. 1346 – RUS ⊡ ChudSSSR IV.1.

Zolotnickij, *Kirill Aleksandrovič,* painter, * 9.7.1923 Nižnij Novgorod, † 3.2.1982 Moskau – RUS ⊡ ChudSSSR IV.1.

Zolotnikov, *Fedor Alekseevič,* painter, * 25.2.1884 Narva, l. 1918 – RUS ⊡ ChudSSSR IV.1.

Zoloto, *Petr Semenov* → **Zolotoj,** *Petr Semenov*

Zoloto, *Semen* → **Zolotoj,** *Semen*

Zolotoj, *Petr Semenov,* painter, f. 1683, l. 1700 – RUS ⊡ ChudSSSR IV.1.

Zolotoj, *Semen,* icon painter, f. 1686, l. 1693 – RUS ⊡ ChudSSSR IV.1.

Zolotonos, *Michail Veniaminovič,* painter, * 19.4.1912 Vitebsk – BY, LV ⊡ ChudSSSR IV.1.

Zolotov, *Charri,* painter, * 1888, † 1963 Vereinigte Staaten – RUS, USA ⊡ Severjuchin/Lejkind.

Zolotov, *Evgenij Aleksandrovič,* painter, * 18.1.1925 (Gebiet) Michajlova (Vladimir) – RUS ⊡ ChudSSSR IV.1.

Zolotov, *Grigorij Aleksandrovič* (ChudSSSR IV.1) → **Zolotov,** *Hryhorij Oleksandrovyč*

Zolotov, *Hryhorij Oleksandrovyč* (Zolotov, Grigorij Aleksandrovič), painter, graphic artist, * 24.1.1882 Perše Plesno (Voronež), † 15.4.1960 Pavlograd – UA, AZE, RUS ⊡ ChudSSSR IV.1; SchU.

Zolotov, *Jurij Ivanovič* (ChudSSSR IV.1) → **Zolotov,** *Jurij Ivanovyč*

Zolotov, *Jurij Ivanovyč* (Zolotov, Jurij Ivanovič), book illustrator, graphic artist, book art designer, * 16.1.1930 Saratov – RUS, UA ⊡ ChudSSSR IV.1.

Zolotova, *Ekaterina Jordanova,* ceramist, * 11.6.1923 Sofia – BG ⊡ EIIB.

Zolotovskaja, *Galina Vladimirovna,* filmmaker, * 12.12.1934 Reščica (Gomel') – RUS ⊡ ChudSSSR IV.1.

Zolotucha, *Petr* (Zolotucha, Petro), portrait painter, f. 1838 – RUS, UA ⊡ ChudSSSR IV.1; SchU.

Zolotucha, *Petro* (SchU) → **Zolotucha,** *Petr*

Zolotuchin, *Aleksej Filippovič* (ChudSSSR IV.1) → **Zolotuchin,** *Oleksij Pylypovyč*

Zolotuchin, *G.* (Zolotukhin, G.), illustrator, f. 1916 – RUS ⊡ Milner.

Zolotuchin, *Nikolaj Ignat'evič,* monumental artist, mosaicist, linocut artist, painter, * 24.5.1937 – RUS ⊡ ChudSSSR IV.1.

Zolotuchin, *Oleksij Pylypovyč* (Zolotuchin, Aleksej Filippovič), graphic artist, decorator, * 22.3.1908 Alekseevka (Char'kov) – UA ⊡ ChudSSSR IV.1.

Zolotuchin, *Vitalij Ivanovič* (ChudSSSR IV.1) → **Zolotuchin,** *Vitalij Ivanovyč*

Zolotuchin, *Vitalij Ivanovyč* (Zolotuchin, Vitalij Ivanovič), graphic artist, painter, * 23.10.1929 Sevastopol' – UA ⊡ ChudSSSR IV.1.

Zolotukhin, *G.* (Milner) → **Zolotuchin,** *G.*

Zolow, *Dimitar* → **Colov,** *Dimităr*

Zolper, *Heinz* (Zolper, Heinz (Junior)), painter, * 22.10.1949 Köln – D ⊡ Fuchs Maler 20.Jh. IV; List.

Zolper, *Karl,* painter, master draughtsman, * 1935 Solingen – D ⊡ Nagel.

Žolpin, *Nikolaj,* silversmith, f. 1837, l. 1857 – RUS ⊡ ChudSSSR IV.1.

Zoltai-Zehrer, *József,* figure painter, landscape painter, * 14.7.1887 Fiume, l. before 1961 – H ⊡ MagyFestAdat; ThB XXXVI; Vollmer V.

Zoltán → **Vikár,** *Zoltán*

Zoltán, *Mária Flóra,* book illustrator, * 1937 Budapest – H ⊡ MagyFestAdat.

Zoltán, *Péter Antal,* painter, * 1945 Vöcklabruck – H ⊡ MagyFestAdat.

Zoltánfy, *István,* painter, graphic artist, * 1944 Deszk, † 1988 Wien – A, H ⊡ MagyFestAdat.

Zoltin, *Peeter* → **Zwier,** *Peter*

Žoltkevič, *Aleksandr Ferapontovič,* sculptor, * 16.1.1872 Podlescy, † 2.6.1943 Gor'kij – RUS, F ⊡ ChudSSSR IV,1.

Žoltkevič, *Lidija Aleksandrovna,* graphic artist, illustrator, * 1.1.1901 Podlescy, † 1993 – RUS ⊡ ChudSSSR IV.1.

Žoltok, *Valer'jana Konstantinovna* (ChudSSSR IV.1) → **Žoŭtak,** *Valeryjana Kanstancinauna*

Žoltovskij, *Ivan Vladislavovič* (Zholtovsky, Ivan Vladislavovich; Sholtowskij, Iwan Wladislawowitsch), architect, * 27.11.1867 Pinsk, † 16.7.1959 Moskau – RUS ⊡ Avantgarde 1900-1923; Avantgarde 1924-1937; DA XXXIII; Kat. Moskau II; Vollmer VI.

Žoludev, *Jurij Efimovič* (ChudSSSR IV.1) → **Žoludjev,** *Jurij Juchymovyč*

Žoludjev, *Jurij Juchymovyč* (Žoludev, Jurij Efimovič), graphic artist, stage set designer, * 5.3.1934 Dvinske (Novosibirsk) – UA ⊡ ChudSSSR IV.1.

Zombigo de Salcedo, *Bartolomé* → **Sombigo de Salcedo,** *Bartolomé*

Zombori, *László,* painter, graphic artist, * 1937 Szeged – H ⊡ MagyFestAdat.

Zombori-Moldován, *Béla* (MagyFestAdat) → **Moldován,** *Béla*

Zombory, *Gusztáv,* watercolourist, master draughtsman, landscape painter, woodcutter, * 1835, † 16.11.1872 Budapest – H ⊡ MagyFestAdat; ThB XXXVI.

Zombory, *Ladislaus* → **Zombory,** *László*

Zombory, *Lajos* → **Zombory,** *László*

Zombory, *Lajos,* landscape painter, animal painter, * 9.1.1867 Szeged, † 18.11.1933 Szolnok – H ⊡ MagyFestAdat; ThB XXXVI.

Zombory, *László,* landscape painter, * 24.9.1883 Nagykanizsa, l. before 1961 – H ⊡ MagyFestAdat; ThB XXXVI; Vollmer V.

Zombory, *Ludwig* → **Zombory,** *Lajos*

Zomer, *Anna* (Jakovsky) → **Zomer,** *Anna Maria*

Zomer, *Anna Maria* (Zomer, Anna), watercolourist, master draughtsman, * 30.12.1899 Houten (Utrecht), l. before 1970 – NL ⊡ Jakovsky; Scheen II.

Zomer, *Henk* → **Zomer,** *Henricus*

Zomer, *Henricus,* watercolourist, master draughtsman, etcher, lithographer, * 24.7.1934 Amsterdam (Noord-Holland) – NL ⊡ Scheen II.

Zomer Battisti, *Licia,* painter, * 21.6.1922 Cognola di Trento – I ⊡ Comanducci V.

Zomerdijk, *Maximiliaan* → **Zomerdijk,** *Maximilianus*

Zomerdijk, *Maximilian* (Vollmer V) → **Zomerdijk,** *Maximilianus*

Zomerdijk, *Maximilianus* (Zomerdijk, Maximilian), landscape painter, still-life painter, * 21.4.1890 Schoorl (Noord-Holland), † 21.12.1942 (Konzentrationslager) Neuengamme – NL ⊡ Mak van Waay; Scheen II; Vollmer V.

Zomeren, *Harry van* → **Zomeren,** *Harry Henricus van*

Zomeren, *Harry Henricus van,* watercolourist, master draughtsman, * 5.8.1945 Amersfoort (Utrecht) – NL ⊡ Scheen II.

Zomergem, *Jan van,* architect, f. about 1575 – B, NL ⌑ ThB XXXVI.

Zomers, *Jan,* figure painter, f. 1508 – B ⌑ ThB XXXVI.

Zomers, *Joseph,* sculptor, * 1895 Lüttich, † 1928 Lüttich – B ⌑ ThB XXXVI; Vollmer V.

Žomjuk, *Ivan,* artist, f. 1658 – UA ⌑ SChU.

Zommer, *Karl* → **Zommer,** *Richard-Karl Karlovič*

Zommer, *Karolina Avgustovna,* woodcutter, f. 1897, l. 1901 – RUS ⌑ ChudSSSR IV.1.

Zommer, *Ričard* → **Zommer,** *Richard-Karl Karlovič*

Zommer, *Richard-Karl Karlovič,* painter, * 1.8.1866, † 1939 – RUS ⌑ ChudSSSR IV.1.

Zomontes, *Francisco de,* painter, f. 1557 – E ⌑ ThB XXXVI.

Zompf, *Alajos,* painter, f. 1841 – CZ, H ⌑ ThB XXXVI.

Zompf, *Alois* → **Zompf,** *Alajos*

Zomph, *Alojz,* painter, architect, f. 1841, l. 1878 – SK ⌑ ArchAKL.

Zomph, *W.,* medalist, f. 1530, l. 1601 – SK ⌑ ArchAKL.

Zompin, *Gaetano Gherardo* (Zompini, Gaetano), book illustrator, painter, master draughtsman, etcher, * 24.9.1700 or 25.9.1700 Nervesa, † 20.5.1778 Venedig – I ⌑ DA XXXIII; DEB XI; ELU IV; PittItalSettec; ThB XXXVI.

Zompini, *Gaetano* (PittItalSettec) → **Zompin,** *Gaetano Gherardo*

Zompini, *Gaetano Gherardo* → **Zompin,** *Gaetano Gherardo*

Zoms, *Gisebrecht van* → **Soom,** *Gisebrecht van*

Zon, *Alexander van* (Scheen II) → **Zon,** *Alexandre Jacques*

Zon, *Alexandre Jacques van* (Waller) → **Zon,** *Alexandre Jacques*

Zon, *Alexandre Jacques* (Zon, Alexandre Jacques van; Zon, Alexander van), lithographer, woodcutter, master draughtsman, painter, * 10.7.1855 Gent (Oost-Vlaanderen), † 3.1.1931 Den Haag (Zuid-Holland) – B, NL ⌑ Scheen II; ThB XXXVI; Waller.

Zon, *Giovanni da,* architect, † 1563 Venedig – I ⌑ ThB XXXVI.

Zon, *Jacob Abraham* (Zon, Jacques), landscape painter, lithographer, master draughtsman, * 21.4.1872 Den Haag (Zuid-Holland), † 27.3.1932 Den Haag (Zuid-Holland) – NL, B, F, D, I ⌑ Mak van Waay; Scheen II; ThB XXXVI; Waller.

Zon, *Jacques* (Mak van Waay; ThB XXXVI; Waller) → **Zon,** *Jacob Abraham*

Zon, *Jacques J.* (?) → **Zon,** *Jacob Abraham*

Zona, *A.,* painter, f. 1874 – GB ⌑ Wood.

Zona, *Antonio,* painter, * 1813 or 1814 Gambarare (Venedig) or Gambellara di Mira, † 1.2.1892 Rom – I ⌑ Comanducci V; DEB XI; PittItalOttoc; ThB XXXVI.

Zona, *Giuseppe,* painter, * 19.5.1920 Messina – I ⌑ Comanducci V.

Zona, *Salvatore,* painter (?), * 24.3.1913 Messina – I ⌑ Comanducci V.

Zonander, *Gertrud,* painter, master draughtsman, artisan, * 14.11.1891 Alster (Värmland), l. 1923 – S ⌑ SvKL V.

Zonander-Lundström, *Hedvig,* painter, * 18.1.1889 Alster (Värmland), † 8.5.1962 Ulvsby (Nyeds socken) – S ⌑ SvKL V.

Zonari, *Umberto,* painter, * 1926 Codigoro (Ferrara) or Ferrara – I ⌑ Beringheli; DizArtItal.

Zonaro, *Adamo,* sculptor, * 1869 Masi di Padova – I ⌑ Panzetta.

Zonaro, *Fausto* (Zonaro, Fuasto), painter of oriental scenes, genre painter, landscape painter, * 18.9.1854 Masi (Padua), † 19.7.1929 San Remo – I ⌑ Beringheli; Comanducci V; DEB XI; ELU IV; PittItalOttoc; ThB XXXVI.

Zonaro, *Fuasto* (Beringheli) → **Zonaro,** *Fausto*

Zonca, *Antonio* (DEB XI) → **Zonca,** *Giov. Antonio*

Zonca, *Giov. Antonio* (Zonca, Antonio; Zonca, Giovanni Antonio), painter, * 1652 or 1655 Camposampiero, † 1723 Venedig – I ⌑ DEB XI; PittItalSeic; ThB XXXVI.

Zonca, *Giovanni Antonio* (PittItalSeic) → **Zonca,** *Giov. Antonio*

Zondadari, *Marcantonio,* fortification architect, painter, * 1658 Siena, † 1722 – I ⌑ ThB XXXVI.

Zondag, *Henriette Petronella Juliana,* watercolourist, master draughtsman, silhouette artist, * about 28.3.1925 Kollum (Friesland), l. before 1970 – NL ⌑ Scheen II.

Zondag, *Jan,* landscape painter, watercolourist, master draughtsman, * 13.4.1891 Annen (Drenthe), l. before 1970 – NL, F ⌑ Mak van Waay; Scheen II; Vollmer V.

Zondag, *Jet* → **Zondag,** *Henriette Petronella Juliana*

Zondag, *Loekie* (Mak van Waay) → **Zondag,** *Nelly Geesje*

Zondag, *Nelly Geesje* (Zondag, Loekie), painter, * 24.1.1924 or 1929 Montfort-l'Amaury (Seine-et-Oise) – NL ⌑ Mak van Waay; Scheen II.

Zonderen, *Johan van,* painter, restorer, clockmaker, * 11.4.1925 Amsterdam (Noord-Holland) – NL, GB, IRL, S ⌑ Scheen II (Nachtr.).

Zondervan, *Geneviève,* painter, * 1922 Paris – F ⌑ Bénézit.

Zondervan, *Peter* → **Zondervan,** *Peter Arjen Cornelis*

Zondervan, *Peter Arjen Cornelis,* painter, * 25.4.1938 Tondano (Sulawesi) – RI, NL ⌑ Scheen II.

Zondini, *Francesco,* goldsmith, f. 1786, l. 1812 – I ⌑ Bulgari III.

Zonebeck, *Heinrich,* copyist, f. 1401 – D ⌑ Bradley III.

Zoneff, *Kyrill* (ThB XXXVI) → **Conev,** *Kiril*

Zonelli, *Pietro Giov.,* goldsmith, f. 1514 – I ⌑ ThB XXXVI.

Zonev, *Kyrill* (Vollmer V) → **Conev,** *Kiril*

Zonfall, *Franz Ant.* → **Zanfuli,** *Franz Ant.*

Zong, *Hai,* painter, f. 1368 – RC ⌑ ArchAKL.

Zong, *Qixiang* (Dsung Tji-ssjang), landscape painter, * 1917 or 1918 – RC ⌑ Vollmer V.

Zong, *Yuan,* painter, f. 1368 – RC ⌑ ArchAKL.

Zongolopoulos, *George,* sculptor, * 1903 Athen – GR ⌑ DA XXXIII.

Zongqing, painter, f. 1644 – RC ⌑ ArchAKL.

Zoni, *Bruno,* copper engraver, pastellist, watercolourist, engraver, * 2.1.1912 Coltaro di Sissa, † 1986 Parma – I ⌑ Comanducci V; DizArtItal; PittItalNovec/2 II.

Zonina, *Ekaterina Nikolaevna,* miniature painter, * 25.11.1919 Želobicha (Vladimir) – RUS ⌑ ChudSSSR IV.1.

Zonius, *Emanuel* → **Sonnius,** *Emanuel*

Zonius, *Frederik* → **Sonnius,** *Hendrick*

Zonius, *Hendrick* → **Sonnius,** *Hendrick*

Zonjić, *Ivan,* painter, * 7.5.1907 Cetinje, † 21.12.1961 Belgrad – YU ⌑ ELU IV.

Zonlei, copper engraver, f. 1845 – I ⌑ Servolini.

Zonnebloem → **Hulst,** *Pieter van der* (1651)

Zonneman, *Karl Gavrilovič,* painter, * 1772, † 22.7.1831 – RUS ⌑ ChudSSSR IV.1.

Zonneman, *Karl Gustav Adol'f* → **Zonneman,** *Karl Gavrilovič*

Zonner, *Andreas* → **Zahner,** *Andreas*

Zonner, *Joh. Andreas* → **Zahner,** *Andreas*

Zonner, *Ondřej* → **Zahner,** *Andreas*

Zonneštral', *Ekaterina Michajlovna,* stage set designer, * 7.12.1882 Kiev, † 27.7.1967 Moskau – RUS, UA, RUS ⌑ ChudSSSR IV.1.

Zonneveld, *Arie,* landscape painter, woodcutter, * 29.12.1905 Amsterdam (Noord-Holland), † 5.4.1941 Den Haag (Zuid-Holland) – NL ⌑ Mak van Waay; Scheen II; Vollmer V.

Zonneveld, *Hermanus Johannes van,* interior designer, watercolourist, master draughtsman, lithographer, * 21.3.1938 Rotterdam (Zuid-Holland) – NL ⌑ Scheen II.

Zonsbeck, *Heinrich,* miniature painter (?), scribe, * 1467, † 1533 – D ⌑ D'Ancona/Aeschlimann.

Zonta, *Luca Antonio de* → **Giunta,** *Luca Antonio de*

Zontag, *Gabriël',* silversmith, f. 1747, l. 1780 – RUS ⌑ ChudSSSR IV.1.

Zontag, *I.,* master draughtsman, f. 1821, l. 1824 – RUS ⌑ ChudSSSR IV.1.

Zonza Briano, *Pedro,* sculptor, * 27.11.1888 Buenos Aires, † 1941 – RA ⌑ EAAm III; ThB XXXVI; Vollmer V.

Zoó, *János,* still-life painter, * 1822 Szentes, † about 1845 Szentes – H ⌑ MagyFestAdat.

Zook, *Gertrude,* painter, f. 1940 – USA ⌑ Falk.

Zoologue le → **Gaston** (1920)

Zoom, *Pierre Joseph van,* sculptor, * 8.6.1820 Antwerpen, † 9.7.1866 Amsterdam (Noord-Holland) – B, NL ⌑ Scheen II.

Zoomeren, *Barend van* → **Somer,** *Barent van* (1572)

Zoomeren, *Bernaert van* → **Somer,** *Barent van* (1572)

Zooms, *Gisebrecht van* → **Soom,** *Gisebrecht van*

Zoon, *Georg van* → **Son,** *Joris van*

Zoon, *Jan Frans van* (Waterhouse 16./17.Jh.) → **Son,** *Jan Frans van*

Zoon, *Joris van* → **Son,** *Joris van*

Zoord, master draughtsman, f. about 1697 – NL ⌑ ThB XXXVI.

Zoozmann, *Hans Richard Karl,* painter, graphic artist, * 19.8.1900 Berlin – D ⌑ Vollmer V.

Zoozmann, *Johann Richard Karl* → **Zoozmann,** *Hans Richard Karl*

Zopellari, *Carlo* (Comanducci V;
Servolini) → **Zoppellari**, *Carlo*

Zopelli, *Giov. Maria de* → **Zupelli**,
Giovanni Maria de

Zopello, *Marco* → **Zupelli**, *Giovanni
Maria de*

Zopf, *Carl*, painter of nudes,
landscape painter, portrait painter,
watercolourist, master draughtsman,
illustrator, * 5.12.1858 Neuruppin,
† 2.1.1944 München – D ⌑ Flemig;
Münchner Maler IV; Ries; ThB XXXVI.

Zopf, *Georg Friedr.* (Zopff, Georg
Friedrich), faience painter, enamel
painter, f. 3.11.1757, l. 1767 – D
⌑ Feddersen; ThB XXXVI.

Zopf, *Julius*, landscape painter, animal
painter, * 1838 Wien, † 1897 Wien – A
⌑ Fuchs Maler 19.Jh. Erg.-Bd II.

Zopff, *Georg Friedr.* → **Zopf**, *Georg
Friedr.*

Zopff, *Georg Friedrich* (Feddersen) →
Zopf, *Georg Friedr.*

Zopff, *Johann Andreas*, sculptor,
* Ilmenau, f. 1741, † 1743 – D
⌑ ThB XXXVI.

Zopff, *Mathilde*, watercolourist,
* 15.7.1881 Strasbourg, † 23.7.1970
Offenburg – F ⌑ Bauer/Carpentier VI.

Zoppare, *Paolo*, painter, * Venedig (?),
f. 1558 – I ⌑ ThB XXXVI.

Zoppellari, *Carlo* (Zopellari, Carlo),
reproduction engraver, copper engraver,
* about 1833 or 1833 Brugine (Padua),
l. 1856 – I ⌑ Comanducci V; Servolini;
ThB XXXVI.

Zoppetti, *Luigi*, sculptor, * 1844 Varallo,
† 1939 Paris – F, I ⌑ Panzetta.

Zoppi, *Antonio (1826)*, painter of
stage scenery, decorative painter,
stage set designer, * 8.4.1826
Piacenza, † 8.6.1896 Piacenza –
I ⌑ Comanducci V; DEB XI;
ThB XXXVI.

Zoppi, *Antonio (1860)*, genre painter,
* 13.11.1860 Novara, † 28.4.1926
Florenz – I ⌑ Comanducci V; DEB XI;
ThB XXXVI.

Zoppi, *Francesco*, sculptor, * about 1733,
† 1799 – I ⌑ ThB XXXVI.

Zoppi, *Giacomo*, goldsmith, f. 1506,
l. 1520 – I ⌑ Bulgari IV.

Zoppi, *Moreno*, painter (?), * 21.10.1918
Monteforte d'Alpone – I
⌑ Comanducci V.

Zoppi, *Ottavio*, sculptor (?) – I
⌑ Schede Vesme III.

Zoppino, *Pierre-Barthélemy*, architect,
* 1882 Genf, l. 1907 – CH, F
⌑ Delaire.

lo Zoppo → **Bartolomeo di Giuliano di
Bartolomeo d'Antonio**

Zoppo → **Diziani**, *Antonio*

lo Zoppo → **Forastieri**, *Giovanni Battista*
(1570)

Zoppo → **Schiavone**, *Fra Sebastiano*

Zoppo, *il* → **Micone**, *Niccolò*

Zoppo, *Agostino*, sculptor, * Padua (?),
f. 1555, l. 1559 – I ⌑ ThB XXXVI.

Zoppo, *Angelo* → **Angelo Zotto**

Zoppo, *Angelo*, painter, * Padua (?),
f. 1449, † after 1490 – I ⌑ DEB XI;
ThB XXXVI.

Zoppo, *Antonio Maria*, painter, f. about
1565 – I ⌑ ThB XXXVI.

Zoppo, *Bartolomeo*, painter, * Mantua (?),
f. 1545 – I ⌑ ThB XXXVI.

Zoppo, *Giovanni*, altar architect, f. 1551
– I ⌑ ThB XXXVI.

Zoppo, *Marco*, painter, * 1432 (?) or
1433 Cento, † 1478 Venedig – I
⌑ DA XXXIII; DEB XI; ELU IV;
PittItalQuattroc; ThB XXXVI.

Zoppo, *Paolo* → **Caylina**, *Paolo* (1485)

Zoppo, *Paolo*, miniature painter, f. 1505,
† 1530 or 1538 Desenzano del Garda
– I ⌑ Bradley III; ThB XXXVI.

Zoppo da Bolognia, *Marco* → **Zoppo**,
Marco

Zoppo di Ganci (ThB XXXVI) →
Salerno, *Giuseppe*

Zoppo di Gangi → **Vazano**, *Gaspare*

Zoppo da Lugano → **Discepoli**, *Giovanni
Battista*

lo Zoppo di Lugano → **Discepoli**,
Giovanni Battista

Zoppo Reggiano → **Ghiselli**

Zoppo di Squarcione → **Zoppo**, *Marco*

Zoppo dal Vaso, painter, f. 1646 – I
⌑ DEB XI; ThB XXXVI.

Zoppo vicentino, *il* → **Pieri**, *Antonio de*

Zopyros, toreutic worker, f. 99 BC – GR
⌑ ThB XXXVI.

Zoquette → **Roquette**, *Alfredo*

Zora, *Georg* → **Schardt**, *Johann Gregor
von der*

Zora, *Gregori* → **Schardt**, *Johann Gregor
von der*

Zora, *Gregorius* → **Schardt**, *Johann
Gregor von der*

Zora, *Johan Gregor van der* → **Schardt**,
Johann Gregor von der

Zorach, *Dahlov* → **Ipcar**, *Dahlov*

Zorach, *Marguerite* (Zorach, Marguerite
Thompson), painter, embroiderer,
* 25.9.1887 or 25.9.1888 Santa Rosa
(California), † 27.6.1968 Brooklyn (New
York) – USA ⌑ DA XXXIII; Falk;
Samuels.

Zorach, *Marguerite Thompson* (Falk;
Samuels) → **Zorach**, *Marguerite*

Zorach, *William*, artisan, lithographer,
wood sculptor, stone sculptor,
watercolourist, * 28.2.1887 or 1889
Jurburg, † 15.11.1966 Bath (Maine) –
USA, LT ⌑ DA XXXIII; EAAm III;
ELU IV; Falk; Samuels; ThB XXXVI;
Vollmer V; Vollmer VI.

Zórád, *Ernő*, book illustrator, graphic
artist, caricaturist, * 16.10.1911
Balassagyarmat – H ⌑ MagyFestAdat;
Vollmer V.

Zórád, *Giza*, figure painter, illustrator,
pastellist, landscape painter, f. before
1907 – H ⌑ MagyFestAdat.

Žoraŭ, *Abram Il'ič* (Žorov, Abram Il'ič),
sculptor, * 1907 Mogilev, † 1943 – BY
⌑ ChudSSSR IV.1.

Żórawski, *Juliusz*, architect, * 2.10.1898,
† 24.11.1967 Krakau – PL
⌑ DA XXXIII.

Zord, *Arnold*, figure painter, landscape
painter, * 16.5.1887 Budapest,
l. before 1961 – H ⌑ MagyFestAdat;
ThB XXXVI; Vollmer V.

Žordanija, *Aleksandr* (Žordanija, Aleksandr
Grigor'evič), sculptor, * 17.2.1913 Tiflis
– GE ⌑ ChudSSSR IV.1.

Žordanija, *Aleksandr Grigor'evič*
(ChudSSSR IV.1) → **Žordanija**,
Aleksandr

Zoref, *Maximilian*, goldsmith,
silversmith, jeweller, f. 10.1920 – A
⌑ Neuwirth Lex. II.

Zorer (Goldschmiede-Familie) (ThB
XXXVI) → **Zorer**, *Christoph* (1515)

Zorer (Goldschmiede-Familie) (ThB
XXXVI) → **Zorer**, *Christoph* (1588)

Zorer (Goldschmiede-Familie) (ThB
XXXVI) → **Zorer**, *Christoph* (1635)

Zorer (Goldschmiede-Familie) (ThB
XXXVI) → **Zorer**, *David*

Zorer (Goldschmiede-Familie) (ThB
XXXVI) → **Zorer**, *Elias*

Zorer (Goldschmiede-Familie) (ThB
XXXVI) → **Zorer**, *Jörg*

Zorer, *Caspar*, goldsmith, f. 1555, † 1587
– D ⌑ Seling III.

Zorer, *Christoph (1515)* (Zorer, Christoph),
goldsmith, * 1515, † 1596 – D
⌑ Seling III; ThB XXXVI.

Zorer, *Christoph (1588)*, goldsmith,
f. 1588 – D ⌑ ThB XXXVI.

Zorer, *Christoph (1635)*, goldsmith,
f. 1635, l. 1652 – D ⌑ ThB XXXVI.

Zorer, *David*, goldsmith, * 1534, † 1606
– D ⌑ Seling III; ThB XXXVI.

Zorer, *Elias*, goldsmith, * Augsburg,
f. 1585, † 1625 – D ⌑ Seling III;
ThB XXXVI.

Zorer, *Georg* → **Zorer**, *Jörg*

Zorer, *Georg (1588)* (Zorer, Georg (2)),
goldsmith, f. 1588, † 1618 or 1622 – D
⌑ Seling III.

Zorer, *Georg Christoph* → **Zorer**, *Georg*
(1588)

Zorer, *Georg Christoph*, goldsmith,
f. 1544, † 1566 – D ⌑ Seling III.

Zorer, *Gregor*, goldsmith, * 1587, † 1634
– D ⌑ Seling III.

Zorer, *Hans Christoph*, goldsmith, f. 1561,
† 1577 – D ⌑ Seling III.

Zorer, *Jörg*, goldsmith, * 1489 or 1490,
† 1559 – D ⌑ Seling III; ThB XXXVI.

Zorer, *Tobias*, goldsmith, f. 1586 – D
⌑ Seling III.

Zorer, *Ulrich*, goldsmith, * 1517, † 1566
– D ⌑ Seling III.

Zorg, *Hendrik Martensz.* → **Sorgh**,
Hendrik Martensz.

Zorgh, *Hendrik Martensz.* → **Sorgh**,
Hendrik Martensz.

Zorić, *Milica*, tapestry craftsman,
* 1.9.1909 Split – HR ⌑ ELU IV.

Zorickij, *Ioann* → **Zoryc'kyj**, *Ivan*

Zorickij, *Ivan* (ChudSSSR IV.1) →
Zoryc'kyj, *Ivan*

Zorilla de San Martin, *José Luis* (ELU
IV) → **Zorrilla de San Martín**, *José
Luis*

Zorilov, *Konstantin Gavrilovič*,
wood carver, whalebone carver,
* 5.5.1918 Liskino (Moskau) – RUS
⌑ ChudSSSR IV.1.

Zorin, *Fedor Trofimovič*, figure sculptor,
wood carver, * 1900 or 1901 Cholmec
(Smolensk), † 9.6.1930 Leningrad –
RUS ⌑ ChudSSSR IV.1.

Zorin, *Grigorij Stepanovič*, painter,
* 28.2.1919 Vlasovo (West-Kasachstan)
– RUS ⌑ ChudSSSR IV.1.

Zorin, *Ivan Petrovič*, sculptor, porcelain
artist, faience maker, * 1.11.1901 Dulevo
– RUS ⌑ ChudSSSR IV.1.

Zorin, *Konstantin Ivanovič*, miniature
painter, * 5.5.1916 Kimry (Vladimir),
† 1941 – RUS ⌑ ChudSSSR IV.1.

Zorin, *Michail Gavrilovič*, sculptor,
* 29.9.1921 Konstantinovka, † 16.6.1986
Odesa – UA ⌑ ChudSSSR IV.1.

Zorin, *Sergej Nikolaevič*, book
illustrator, graphic artist, book art
designer, * 24.9.1903 Samara – RUS
⌑ ChudSSSR IV.1.

Zorin, *Vsevolod Vladimirovič* (ChudSSSR
IV.1) → **Zoryn**, *Ŭsevalad Ŭladzіmіravіč*

Zorio, *Gilberto*, painter, graphic artist, performance artist, sculptor, * 21.9.1944 Andorno Micca – I ▭ ContempArtists; DA XXXIII; DizArtItal; DizBolaffiScult; List; PittItalNovec/2 II.

Zoritchak, *Catherine*, glass artist, * 29.12.1947 Paris – F ▭ WWCGA.

Zoritchak, *Yan*, glass artist, sculptor, * 13.11.1944 Ždiar – SK, F ▭ WWCGA.

Zorja, *Galina Denisovna* (ChudSSSR IV.1) → **Zorja**, *Halyna Denysivna*

Zorja, *Galyna Denysivna* (SChU) → **Zorja**, *Halyna Denysivna*

Zorja, *Halyna Denysivna* (Zorja, Galina Denisovna; Zorja, Galyna Denysivna), still-life painter, * 14.9.1915 Enakievo (Charkov) – UA ▭ ChudSSSR IV.1; SChU.

Zorja, *Pavel Ivanovič*, graphic artist, caricaturist, poster artist, * 22.2.1906 (Hof) Pokrovskaja (Samara) – RUS ▭ ChudSSSR IV.1.

Zorjaninov, *Dmitrij Mefod'evič*, painter, graphic artist, * 8.10.1914 Oster (Černigov), † 1.9.1974 Tomsk – RUS ▭ ChudSSSR IV.1.

Zorjanko, *Jan* → **Ziarnko**, *Jan*

Zor'kin, *Jurij Ivanovič*, painter, graphic artist, * 24.6.1932 Gor'kij – RUS, UZB ▭ ChudSSSR IV.1.

Zorkin, *Michail L'vovič*, landscape painter, portrait painter, genre painter, * 11.9.1930 Kiev – UA, RUS ▭ ChudSSSR IV.1.

Zorko, *Jurij Valentinovič*, painter, * 21.9.1937 Razdol'noe (Primorsk) – UA ▭ ChudSSSR IV.1.

Zorkóczy, *Gyula*, landscape painter, * 1873 Nagyrőce, † 29.6.1932 Budapest – H ▭ MagyFestAdat; ThB XXXVI.

Zorkóczy, *Julius* → **Zorkóczy**, *Gyula*

Zorkóczy, *Klára*, sculptor, * 27.8.1897 Salgótarján, l. before 1961 – H ▭ ThB XXXVI; Vollmer V.

Zorlado, *Andrés de*, building craftsman, f. 18.2.1598, l. 1655 – E ▭ González Echegaray.

Zorlado, *Bartolomé de*, building craftsman, f. 24.3.1596 – E ▭ González Echegaray.

Zorlado, *Diego de*, building craftsman, f. 17.3.1648, l. 1652 – E ▭ González Echegaray.

Zorlado, *Domingo de*, building craftsman, f. 10.7.1580, l. 16.2.1607 – E ▭ González Echegaray.

Zorlado, *Juan de*, building craftsman, * San Pantaleón de Aras, f. 22.4.1592 – E ▭ González Echegaray.

Zorlado,*Miguel de*, building craftsman, f. 1554, l. 1598 – E ▭ González Echegaray.

Zorlado Ribero, *Andrés de*, building craftsman, f. 3.5.1596, l. 31.3.1655 – E ▭ González Echegaray.

Zorlado Ribero, *Juan de*, building craftsman, f. 1587, l. 1609 – E ▭ González Echegaray.

Zorlado Rivas, *Andrés de*, stonemason, f. 1714 – E ▭ González Echegaray.

Zorlado Rivas, *francisco*, building craftsman, f. 1649 – E ▭ González Echegaray.

Zorlu, *Semiramis*, sculptor, painter, * 1928 Istanbul – TR, F, I ▭ Vollmer VI.

Zorman, *Josef* (ELU IV; ThB XXXVI) → **Zorman**, *Josip*

Zorman, *Josip* (Zorman, Josef), painter, * 26.2.1902 Kopanica velika, † 2.10.1963 Zagreb – SLO, HR ▭ ELU IV; ThB XXXVI; Vollmer V.

Zormehlen, *Christoph* → **Thormehl**, *Christoph*

Zorn, painter, f. 1846 – CZ ▭ ThB XXXVI.

Zorn, *Anders* (Edouard-Joseph III; Konstlex.) → **Zorn**, *Anders Leonard*

Zorn, *Anders Leonard* (Zorn, Anders), painter, etcher, sculptor, * 18.2.1860 Utmeland (Dalarne) or Mora (Schweden), † 22.8.1920 Mora (Schweden) – S ▭ Cien años XI; DA XXXIII; Edouard-Joseph III; ELU IV; Konstlex.; Rump; SvK; SvKL V; ThB XXXVI.

Zorn, *Andrew Leon*, portrait painter, f. 1883, l. 1893 – GB ▭ Wood.

Zorn, *Constanze*, painter, master draughtsman, illustrator, * 5.10.1962 Leipzig – D ▭ ArchAKL.

Zorn, *E.*, artist, f. 1883 – CDN ▭ Harper.

Zorn, *Gustav*, horse painter, * 16.3.1845 Mailand, † 1893 Bordighera – I, D ▭ Mülfarth; ThB XXXVI.

Zorn, *György*, painter, † 1856 Sopron – H ▭ MagyFestAdat.

Zorn, *Hans*, form cutter, f. 4.5.1563 – D ▭ Zülch.

Zorn, *Jerg*, goldsmith, instrument maker, * Augsburg, f. 1607, † after 1627 – D ▭ Seling III.

Zorn, *Ludwig*, landscape painter, * 14.6.1865 Wertheim, † 1921 Freiburg im Breisgau – D ▭ Jansa; Mülfarth; ThB XXXVI.

Zorn, *Peter*, painter, f. about 1580 – D ▭ ThB XXXVI.

Zorn, *Salomon*, genre painter, * 9.8.1877 Brünn, l. 5.6.1926 – CZ, A ▭ Fuchs Geb. Jgg. II; Fuchs Maler 19.Jh. Erg.-Bd II.

Zorn, *Sigmund*, painter, f. 1621 – D ▭ ThB XXXVI.

Zorn, *Tim*, painter, stage set designer, * 1939 – S ▭ SvKL V.

Zorn von Plobsheim, *Wolf Christoph von*, architect, f. 1699, l. 1711 – D ▭ ThB XXXVI.

Zornea → **Ugrinović**, *Johannes*

Zornea, *Johannes* → **Ugrinović**, *Johannes*

Zornea-Zornelić, *Stjepan* → **Ugrinović**, *Stjepan*

Zornea Zuhane → **Ugrinović**, *Johannes*

Zorneia → **Ugrinović**, *Johannes*

Zornes, *James Milford* → **Zornes**, *Milford*

Zornes, *Milford*, portrait painter, landscape painter, illustrator, * 25.1.1908 Camargo (Oklahoma) – USA ▭ Falk; Hughes; Vollmer V.

Zornik, *Klavdij*, painter, * 30.10.1910 Koper – SLO ▭ ELU IV; Vollmer V.

Zornlin, *G. M.* (Grant; Johnson II; Wood) → **Zornlin**, *Georgiana Margaretta*

Zornlin, *Georgiana Margaretta* (Zornlin, G. M.), portrait painter, * 1800, † 1881 – GB ▭ Grant; Houfe; Johnson II; ThB XXXVI; Wood.

Zornsbeck, *Heinrich*, calligrapher, f. 1533 – D ▭ Merlo.

Zoroastro da Peretola, goldsmith, painter, mosaicist, * Peretola (Florenz), f. 1476, † Rom, l. 1516 – I ▭ ThB XXXVI.

Zōroku → **Mashimizu**, *Zōroku* (1822)

Zoroti, *Domenico*, master draughtsman, engraver, f. 1701 – I ▭ ThB XXXVI.

Zorotti, *Domenico* → **Zoroti**, *Domenico*

Žorov, *Abram Il'ič* (ChudSSSR IV.1) → **Žoraŭ**, *Abram Il'ič*

Zorrilla, *Francisco* (1613), stonemason, f. 1613 – E ▭ González Echegaray.

Zorrilla, *Francisco* (1732), master draughtsman, f. before 1732 – E ▭ ThB XXXVI.

Zorrilla, *Juan de*, painter, f. before 1620 – E ▭ ThB XXXVI.

Zorrilla, *Nicolás*, painter, f. 1732 – E ▭ ThB XXXVI.

Zorrilla y Hermosa, *Francisco de*, sculptor, f. 1617, l. 1644 – E ▭ González Echegaray.

Zorrilla de Hermosa, *Hernán*, stonemason, * Ruesga, f. 6.4.1578 – E ▭ González Echegaray.

Zorrilla de San Martín, *José Luis* (Zorilla de San Martin, José Luis), sculptor, painter, * 5.9.1891 or 6.9.1891 Montevideo or Madrid, † 1975 – ROU ▭ EAAm III; ELU IV; PlástUrug II; Vollmer V.

Zorthian, *Jirayr Hamparzoom*, painter, artisan, * 14.4.1912 Kutahia – USA, ARM ▭ Falk.

Zortzis (Zorzis der Kris), icon painter, f. 1547, l. 1557 – GR ▭ Lydakis IV.

Zoryc'kyj, *Ivan* (Zorickij, Ivan), copper engraver, f. 1758 – UA ▭ ChudSSSR IV.1; SChU.

Zoryn, *Mychajlo Havrylovyč* → **Zorin**, *Michail Gavrilovič*

Zoryn, *Ŭsevalod Ŭladzïmïravič* (Zorin, Vsevolod Vladimirovič), painter, * 1893, † 1942 Gomel – BY, RUS ▭ ChudSSSR IV.1.

Zorza, *Carlo dalla* (ThB XXXVI; Vollmer V) → **DallaZorza**, *Carlo*

Zorzi (1401/1600), mason, f. 1401 – I ▭ ThB XXXVI.

Zorzi (1813), copper engraver, f. 1813, l. 1818 – I ▭ Servolini.

Zorzi, *Andrea* (conte), architect, * about 1714 Venedig, † 1785 Venedig – I ▭ ThB XXXVI.

Zorzi, *Carlo de*, goldsmith, f. 1805 – I ▭ ThB XXXVI.

Zorzi, *Domenico*, painter, * 1729 Verona, † 15.12.1792 Verona – I ▭ DEB XI; PittItalSettec; ThB XXXVI.

Zorzi, *Francesco de*, painter, f. 1481 – I ▭ ThB XXXVI.

Zorzi, *Franco*, painter, * 1898 Tesero, † 28.2.1972 Tesero – I ▭ Comanducci V.

Zorzi, *Gian Pietro*, sculptor, * 1.8.1687 Zanon, † 1763 – A, I ▭ ThB XXXVI.

Zorzi, *Giordano*, painter, graphic artist, * 16.12.1929 Caldiero – I ▭ Comanducci V.

Zorzi, *Giuseppe*, silversmith, * 1772, l. 1817 – I ▭ Bulgari I.2.

Zorzi, *Gregorio de'*, painter, f. about 1473 – I ▭ ThB XXXVI.

Zorzi, *Grignol de'* → **Zorzi**, *Gregorio de'*

Zorzi, *Michele*, painter, * before 2.5.1784 Mezzano (Süd-Tirol), † 1867 Lyon – I ▭ Comanducci V; ThB XXXVI.

Zorzi, *Tommaso di*, painter, f. 1485 – I ▭ DEB XI; ThB XXXVI.

Zorzi da Castelfranco → **Giorgione**

Zorzi von Kreta, painter (?), f. 1547, † before 1634 – GR ▭ ThB XXXVI.

Zorzis der Kris (Lydakis IV) → **Zortzis**

Zorzo de Alemagna → **Giorgio Tedesco**

Zorzo da Castelfranco → **Giorgione**

Zorzon → **Giorgione**

Zōsan, painter, f. 1501 – J ▭ Roberts.

Zoščenko, *Michail Ivanovič* (Zoshchenko, Mikhail Ivanovich; Soschtschenko, Michail Iwanowitsch), painter, mosaicist, master draughtsman, * 21.1.1857 St. Petersburg, † 1907 or 9.1.1908 St. Petersburg – RUS ▭ ChudSSSR IV.1; Milner; ThB XXXI.

Zoshchenko, *Mikhail Ivanovich* (Milner) → **Zoščenko**, *Michail Ivanovič*

Zosima, woodcutter, f. 1663 – RUS ▭ ChudSSSR IV.1.

Zosimas, painter of saints, * Zakynthos, f. 1701 – GR ▭ Lydakis IV.

Zosimovič, *Gnat* → **Zosymovyč**, *Ihnat*

Zosimovič, *Ignat* (ChudSSSR IV.1) → **Zosymovyč**, *Ihnat*

Zosimovič, *Ol'ga Anatol'evna*, stage set designer, * 4.8.1909 Odesa, † 5.12.1975 Odesa – UA ▭ ChudSSSR IV.1.

Zoss, *Pascal*, painter, * 3.6.1959 Pompaples – CH, F ▭ KVS.

Zossan → **Cavazza**, *Bartolomeo da Sossano*

Zosymovyč, *Ihnat* (Zosimovič, Ignat), painter, f. 1773 – UA ▭ ChudSSSR IV.1.

Zosymovyč, *Ol'ha Anatoliïvna* → **Zosimovič**, *Ol'ga Anatol'evna*

Zôtaku, painter, * 1772, † 1802 – J ▭ Roberts.

Zothe, *Fridolin*, watercolourist, illustrator, * 28.3.1862 or 28.3.1864 Solka, † 3.5.1916 Wien – RO, A ▭ Fuchs Maler 19.Jh. Erg.-Bd II; Fuchs Maler 19.Jh. IV; Ries.

Zothe, *T.* → **Zothe**, *Fridolin*

Zotikova, *Ljubov' Alekseevna*, graphic artist, painter, * 7.11.1924 Odessa – UA, RUS, KZ ▭ ChudSSSR IV.1.

Zotkin, *Akinfij Frolovič*, toymaker, toy designer, * 1885 Abaševo (Penza), † 1973 Bednodem'janovsk – RUS ▭ ChudSSSR IV.1.

Zotkin, *Larion Frolovič*, toymaker, toy designer, f. 1886 – RUS ▭ ChudSSSR IV.1.

Zotkin, *Timofej Nikitič*, toymaker, toy designer, * 20.12.1929 Abaševo (Penza) – RUS ▭ ChudSSSR IV.1.

Zoto → **Biffi**, *Stefano di Zannotto*

Zoto, *Angelo* → **Zoppo**, *Angelo*

Zotov, *Aleksandr Aleksandrovič*, painter, f. 1856, l. 1859 – RUS ▭ ChudSSSR IV.1.

Zotov, *Aleksandr Pavlovič*, painter, * 27.3.1906 Krasnaja poljana (Kazan') – RUS ▭ ChudSSSR IV.1.

Zotov, *Arkadij Osipovič*, silversmith, f. 1886 – RUS ▭ ChudSSSR IV.1.

Zotov, *Boris Alekseevič*, sculptor, * 12.11.1922 Alekseevka (Saratov) – RUS ▭ ChudSSSR IV.1.

Zotov, *Dmitrij Ivanovič*, silversmith, f. 1886 – RUS ▭ ChudSSSR IV.1.

Zotov, *Evgenij Vasil'evič*, stage set designer, * 3.4.1902 Moskau, † 30.5.1967 Moskau – RUS ▭ ChudSSSR IV.1.

Zotov, *Ivan Ivanovič*, silversmith, f. 1886 – RUS ▭ ChudSSSR IV.1.

Zotov, *Konstantin Pavlovič*, silversmith, f. 1886 – RUS ▭ ChudSSSR IV.1.

Zotov, *Konstantin Vasil'evič*, graphic artist, illustrator, * 7.11.1906 Moskau – RUS ▭ ChudSSSR IV.1.

Zotov, *Leonid Michajlovič*, stage set designer, * 17.3.1909 Moskau, † 7.12.1975 Novočerkassk – RUS ▭ ChudSSSR IV.1.

Zotov, *Michail Gavrilovič*, medalist, * 19.9.1793, l. 1814 – RUS ▭ ChudSSSR IV.1.

Zotov, *Oleg Konstantinovič*, book illustrator, graphic artist, book art designer, * 9.7.1928 Moskau – RUS ▭ ChudSSSR IV.1.

Zotov, *P. M.*, graphic artist, f. 1917 – RUS ▭ Milner.

Zotov, *Rodion Izotovič* (Sotoff, Rodion Isotowitsch), copper engraver, * 1761 or 1766, l. 1812 – RUS ▭ ChudSSSR IV.1; ThB XXXI.

Zotov, *Vasilij Nikandrovič*, silversmith, f. 1886 – RUS ▭ ChudSSSR IV.1.

Zotova, *Anna Grigor'evna*, textile artist, designer, * 1903 Plachino (Rjazan'), † 17.3.1960 Rjazan' – RUS ▭ ChudSSSR IV.1.

Zotova, *Margarita Vladimirovna*, graphic artist, * 13.11.1906 Moskau – RUS ▭ ChudSSSR IV.1.

Zotova, *Tat'jana Petrovna*, graphic artist, * 22.6.1892 Tula, † 6.8.1957 Moskau – RUS ▭ ChudSSSR IV.1.

Zotow, *Eugen* → **Mjasoedov**, *Ivan Grigor'evič*

Zotter, *Eduard*, architect, * 18.3.1857 Wien, † 19.12.1938 Wien – A, H ▭ ELU IV; ThB XXXVI.

Zotter, *Feri*, landscape painter, still-life painter, * 19.9.1923 Neumarkt (Raab) – A ▭ Fuchs Maler 20.Jh. IV.

Zotter, *Friedrich*, architect, * 24.3.1894 Wien, † 30.7.1961 Graz – A ▭ List; ThB XXXVI; Vollmer V.

Zotter, *Johann*, goldsmith, f. 1885, l. 1903 – A ▭ Neuwirth Lex. II.

Zotter, *Rosalia*, goldsmith, f. 1908 – A ▭ Neuwirth Lex. II.

Zotti, *Carmelo*, painter, graphic artist, * 14.11.1933 Triest – I ▭ Comanducci V; DEB XI; List; PittItalNovec/2 II.

Zotti, *Cristoforo (1528)*, goldsmith, f. 18.9.1528, l. 29.3.1549 – I ▭ Bulgari III.

Zotti, *Giacomo*, fresco painter, faience painter, * about 1578, † 20.9.1630 Venedig – I ▭ ThB XXXVI.

Zotti, *Giov. Battista*, wood sculptor, altar architect, carver, f. 1701 – I ▭ ThB XXXVI.

Zotti, *Giov. Giacomo*, painter, f. 1666 – I ▭ ThB XXXVI.

Zotti, *Giovanni* → **Zotti**, *Ignazio*

Zotti, *Ignazio*, portrait painter, etcher, * 1766 or about 1806 Imola, † 1845 – I ▭ Comanducci V; Servolini; ThB XXXVI.

Zotti, *Josef*, architect, artisan, * 24.6.1882 Borgo Valsugana, l. before 1961 – A, I ▭ ThB XXXVI; Vollmer V.

Zotti, *Paolo*, goldsmith, f. 15.11.1488, l. 1515 – I ▭ Bulgari III.

Zottis, *Bernardino*, painter, f. 1507 (?) – I ▭ ThB XXXVI.

Zottl, *Carl* → **Zottl**, *Karl* (1875)

Zottl, *Eduard*, goldsmith, silversmith, f. 1895, l. 1908 – A ▭ Neuwirth Lex. II.

Zottl, *Karl (1875)*, goldsmith, f. 1875, † 1911 – A ▭ Neuwirth Lex. II.

Zottl, *Karl (1914)*, goldsmith, f. 1914 – A ▭ Neuwirth Lex. II.

Zottmann, *Konrad*, architect, f. 1824 – A, D ▭ ThB XXXVI.

Zottmayr, *Anton Benno*, portrait painter, * Amberg, f. 1813 – D ▭ ThB XXXVI.

Zotto, *Agostino*, sculptor, f. 1553, l. 1563 – I ▭ ThB XXXVI.

Zotto, *Angelo* → **Zoppo**, *Angelo*

Zotto, *Antonio dal* (ThB XXXVI) → **DalZotto**, *Antonio*

Zotto, *Damiano di* → **Zotto**, *Damiano*

Zotto, *Damiano*, painter, * Forlì, f. 1550, l. 1570 – I ▭ DEB XI; ThB XXXVI.

Zotto, *Giov. Francesco dal* (ThB XXXVI) → **Zotto**, *Giovanni Francesco dal*

Zotto, *Giovanni Francesco dal* (Gianfranco da Tolmezzo; Zotto, Giov. Francesco dal), fresco painter, * about 1450 Tolmezzo, † after 1510 – I ▭ DEB XI; ELU IV; PittItalQuattroc; ThB XXXVI.

Zottomio, *Angelo* → **Zoppo**, *Angelo*

Zotus → **Giotto di Bondone**

Zou, *Diguang*, painter, * Wuxi, f. 1547 – RC ▭ ArchAKL.

Zou, *Fulei*, painter, f. 1271 – RC ▭ ArchAKL.

Zou, *Heng*, painter, f. 1476 – RC ▭ ArchAKL.

Zou, *Qingsen*, painter, f. 1644 – RC ▭ ArchAKL.

Zou, *Shen*, painter, f. 1644 – RC ▭ ArchAKL.

Zou, *Shijin*, painter, * Wuxi, f. 1628 – RC ▭ ArchAKL.

Zou, *Xianji*, painter, * 1636 Wuxi – RC ▭ ArchAKL.

Zou, *Yigui* (Tsou I-kuei), painter, * 1686 Wuxi, † 1772 – RC ▭ ThB XXXIII.

Zou, *Yuandou*, painter, * Louxian, f. 1662 – RC ▭ ArchAKL.

Zou, *Zhe*, painter, * 1636 Suzhou, † 1708 – RC ▭ ArchAKL.

Zou, *Zhilin*, painter, * about 1585 Wujin, † about 1651 – RC ▭ ArchAKL.

Zoubek, *Olbram*, sculptor, * 21.4.1926 Prag – CZ ▭ ArchAKL.

Zoufal, *Franz Anton* → **Coufal**, *Franz Anton*

Zoufal, *Vladimír*, painter, master draughtsman, * 24.2.1856 Wien, † 6.12.1932 Prostějov – CZ ▭ Toman II.

Zoufalý, *Jan*, cabinetmaker, * before 23.1.1661 Plzeň, l. 1698 – CZ ▭ Toman II.

Zoufalý, *John* → **Zoffany**, *Johann*

Zoufalý, *Josef*, sculptor, f. 1755 – CZ ▭ Toman II.

Zoufalý, *Mikuláš*, painter, f. 24.10.1698 – CZ ▭ Toman II.

Zouhar, *Karel*, sculptor, * 5.7.1920 Ždánice – CZ ▭ Toman II.

Zoukers, *Johan*, landscape painter, miniature painter, f. 1769 – NL ▭ ThB XXXVI.

Zoul, *Bedřich*, painter, graphic artist, artisan, * 28.2.1912 Zwickau (?) – CZ ▭ Toman II.

Zoula, *Augustin* (Zoula, Gustav), sculptor, * 9.8.1871 Prag, † 4.8.1915 Prag – CZ ▭ ThB XXXVI; Toman II.

Zoula, *Gustav* (Toman II) → **Zoula**, *Augustin*

Zouloumian, *C.*, painter, * 1.1.1908 Aleppo – SYR ▭ Edouard-Joseph III; Vollmer V.

Zoulová-Tarantová, *Eva*, graphic artist, artisan, * 22.4.1922 Prag – CZ ▭ Toman II.

Zouni, *Opi* (ArchAKL) → **Zouni**, *Opy*

Zouni, *Opy* (Zuni-Sarpaki, Opy; Zuni, Opy; Zarpaki-Zouni, Opi; Sarpaki-Souni, Opi; Souni, Opy; Zouni, Opi), painter, sculptor, engraver, ceramist, * 1941 Kairo – GR, ET ▭ Lydakis IV.

Zouplna, *Felix,* goldsmith, silversmith, f. 1919 – A ⊂⊃ Neuwirth Lex. II.

Zoure, *Herman,* calligrapher, f. about 1412 – GB ⊂⊃ ThB XXXVI.

Zourek, *Vladimír,* painter, * 24.7.1913 Česká Třebová – CZ ⊂⊃ Toman II.

Zouros, *Giorgos,* painter, * Polychnitos (Lesbos) – GR ⊂⊃ Lydakis IV.

Zousmann, *Léonid,* book illustrator, painter, poster artist, * 1906 Moskau – RUS ⊂⊃ Edouard-Joseph III; Vollmer V.

Zoust → **Soest,** *Gerard*

Zoust, *Gerard* → **Soest,** *Gerard*

Žoŭtak, *Valeryjana Kanstancinauna* (Žoltok, Valer'jana Konstantinovna), painter, * 13.12.1919 Žlobin (Gomel') – BY ⊂⊃ ChudSSSR IV.1.

Zouwen, *Ignatius van,* sculptor, * about 1624 Antwerpen, l. 30.4.1650 – B, NL ⊂⊃ ThB XXXVI.

Zovetti, *Ugo,* master draughtsman, artisan, * 1879 Curzola, l. after 1911 – HR, A ⊂⊃ Ries.

Žovmir, *Stepan Ivanovič,* sculptor, * 1878 Kaušany (Bessarabien), † 1952 Rostov-na-Donu – RUS ⊂⊃ ChudSSSR IV.1.

Žovnirovs'kyj, *Jevgen Borisovyč,* sculptor, * 15.8.1921 Kiev – UA ⊂⊃ SChU.

Žovtis, *Natalija Moiseevna,* designer, fresco painter, * 19.1.1921 Char'kov – RUS, UA ⊂⊃ ChudSSSR IV.1.

Zowenshend, military engineer, f. 1786 – E ⊂⊃ Ráfols III (Nachtr.).

Zoya, *Alexander* → **Zoia,** *Alexander*

Zoya, *Anton* → **Zoia,** *Anton*

Zoya, *Franz* → **Zoia,** *Franz*

Zoyau → **Joyau**

Zoyger, *Marx* → **Doerger,** *Marc*

Zōzen, sculptor, mask carver, f. 1102 – J ⊂⊃ Roberts.

Zozulin, *Fedor Stepanovič,* painter, * 28.2.1864 (Hof) Neklodovo (Kursk), † 29.4.1937 Moskau – RUS ⊂⊃ ChudSSSR IV.1.

Zozulin, *Grigorij Stepanovič* → **Zozulja,** *Grigorij Stepanovič*

Zozulja, *Grigorij Stepanovič,* stage set designer, painter, graphic artist, decorator, * 7.2.1893 Kiev, † 23.1.1973 Palanga – UA, RUS ⊂⊃ ChudSSSR IV.1.

Zozulja, *Mark Grigor'evič,* jewellery artist, graphic artist, medalist, jewellery designer, fresco painter, * 26.7.1928 Vasil'sursk (Nižegorod) – RUS ⊂⊃ ChudSSSR IV.1.

Zozzora, *Frank,* painter, illustrator, * 20.8.1902 Sassano – USA ⊂⊃ Falk.

Zreliß, *Jakob,* goldsmith, f. 1601 – CH ⊂⊃ Brun III.

Zreljakov, *Aleksej Ivanovič,* painter, * 1856, l. 1902 – RUS ⊂⊃ ChudSSSR IV.1.

Zrumetzky, *Desiderius* → **Zrumetzky,** *Dezső*

Zrumetzky, *Dezső,* architect, * 1884 Inárcspuszta, † 31.1.1917 Budapest – H ⊂⊃ ThB XXXVI.

Zrůst, *Jaroslav,* painter, graphic artist, illustrator, * 11.2.1911 Telecí – CZ ⊂⊃ Toman II.

Zryd, *Werner,* advertising graphic designer, poster artist, f. before 1957 – CH ⊂⊃ Vollmer VI.

Zrzaň, *Matěj,* painter, f. 1672, l. 1682 – CZ ⊂⊃ Toman II.

Zrzavý, *Jan* (Zerzavy, Jan), painter, graphic artist, * 5.11.1890 Vadín, † 12.10.1977 Prag – CZ ⊂⊃ DA XXXIII; Edouard-Joseph III; ELU IV; Kat. Düsseldorf; ThB XXXVI; Toman II; Vollmer V.

Zsach, *Johann Friedrich* → **Zschach,** *Johann Friedrich*

Zsákodi Csiszér, *János* → **Csiszér,** *János*

Zsáky, *István,* painter, graphic artist, * 1930 Budapest – H ⊂⊃ MagyFestAdat.

Zsalatz, *Annalies* → **Ursin,** *Annelies*

Zsámbor, *István,* painter, * 1902 Lónyabánya – H ⊂⊃ MagyFestAdat.

Zsarnóczy, *Alajos,* watercolourist, silhouette cutter, graphic artist, landscape painter, * 1818 or 1819 Strázsa, † 1885 Sátoraljaujhely – H ⊂⊃ MagyFestAdat; ThB XXXVI.

Zsarnóczy, *Alois* → **Zsarnóczy,** *Alajos*

Zschach, *Daniel Felix,* gunmaker, f. after 1700, † before 1749 – D ⊂⊃ Sitzmann.

Zschach, *Heinrich* → **Schach,** *Heinrich*

Zschach, *Joh. Friedrich,* gunmaker, f. 1683 – D ⊂⊃ Sitzmann.

Zschach, *Joh. Wilhelm,* gunmaker, f. 1749 – D ⊂⊃ Sitzmann.

Zschach, *Johann Friedrich,* cabinetmaker, * 17.7.1695 Wurzbach (Schwaben), † before 17.4.1763 Coburg – D ⊂⊃ ThB XXXVI.

Zschäck, *Ferdinand,* landscape painter, lithographer, porcelain painter, * 21.12.1801 Eisenberg (Thüringen), † 31.12.1877 Gotha – D ⊂⊃ ThB XXXVI.

Zschammer, *Sigismund,* goldsmith, f. 1680 – NL ⊂⊃ ThB XXXVI.

Zschan, *Martin,* pewter caster, f. 1520 – CH ⊂⊃ Bossard.

Zschau, pewter caster, f. 1502 – CH ⊂⊃ Brun IV.

Zschau-Buchwald, *Gundel,* master draughtsman, ceramist, modeller, * 18.9.1944 Reyershausen – D ⊂⊃ BildKueHann.

Zscheckel, *Carl August,* woodcutter, * 28.7.1824 Lockwitz (Dresden), † 18.12.1870 Lockwitz (Dresden) – D ⊂⊃ ThB XXXVI.

Zscheggabürlin, *Heinrich,* goldsmith, f. 20.2.1363 – CH ⊂⊃ Brun III.

Zscheked, *Richard,* artisan, watercolourist, * 6.12.1885 Weinböhla, † 1954 Schwerin – D ⊂⊃ ThB XXXVI; Vollmer V.

Zschensch, *Johann Christian* → **Zschentzsch,** *Johann Christian*

Zschentsch, blue porcelain underglazier, flower painter, f. 1786, † 1802 – D ⊂⊃ ThB XXXVI.

Zschentzsch, *Johann Christian,* porcelain painter, * 11.1.1743 Meißen, † 16.7.1802 Meißen – D ⊂⊃ Rückert.

Zschentzsch, *Johann Christian* → **Zschentzsch,** *Johann Christian*

Zschetzsche, *Ali,* painter, * 1902 Wien – A, D ⊂⊃ Fuchs Maler 20.Jh. IV; ThB XXXVI; Vollmer V.

Zschille, *Clara,* portrait painter, flower painter, * 1854 Großenhain, † 1925 – D ⊂⊃ ThB XXXVI.

Zschille, *Heinrich,* painter, * 7.3.1858 Großenhain, † 6.12.1938 München – D ⊂⊃ ThB XXXVI.

Zschille-von Beschwitz, *Johanna,* painter, * 19.2.1863 Großenhain, l. before 1947 – D, PL ⊂⊃ ThB XXXVI.

Zschimmer, *Emil,* landscape painter, * 14.9.1842 Großwig (Merseburg), † 23.1.1917 Bad Schmiedeberg – D ⊂⊃ ThB XXXVI.

Zschirner, *Carl Haubold* → **Zschörner,** *Carl Haubold*

Zschoch, *Christian Gottfried,* copper engraver, * before 12.5.1775, † 11.2.1833 – D ⊂⊃ ThB XXXVI.

Zschoch, *Felicitas,* graphic artist, * 24.8.1948 Pirna – D ⊂⊃ ArchAKL.

Zschoch, *Johann Gottfried* → **Zschoch,** *Christian Gottfried*

Zschoch, *Max,* painter, commercial artist, illustrator, * 8.10.1891 Leipzig, l. before 1961 – D ⊂⊃ ThB XXXVI; Vollmer V.

Zschoch, *Vollard* → **Czoch,** *Volradt*

Zschoche, *Friedrich Christian,* veduta painter, * 3.7.1751 Meißen, † 27.12.1820 Frankfurt (Main) – D ⊂⊃ ThB XXXVI.

Zschoche, *Gustav,* woodcutter, * 26.11.1844 Dresden, l. 1880 – D ⊂⊃ ThB XXXVI.

Zschoche, *Gustav Adolph* → **Zschoche,** *Gustav*

Zschoche, *Joh. Michael,* pewter caster, f. 1728 – D ⊂⊃ ThB XXXVI.

Zschoche, *Johann Samuel,* porcelain former, plasterer, * 1714 Meißen, l. 1736 – D ⊂⊃ Rückert.

Zschock, *Otto Friedrich Wilhelm von,* master draughtsman, decorator, * 19.2.1875 Strasbourg, l. 1908 – F ⊂⊃ Bauer/Carpentier VI.

Zschocke, *Demuth Gottlieb,* porcelain painter, f. 1.3.1761, l. 14.6.1788 – D ⊂⊃ Rückert.

Zschocke, *Friedrich Gottlieb,* porcelain painter, * 1740 Meißen, l. 1797 – D ⊂⊃ Rückert.

Zschocke, *Johann Samuel* → **Zschoche,** *Johann Samuel*

Zschörner, *Carl Haubold,* porcelain painter, * about 1724 Dresden, l. 1768 – D ⊂⊃ Rückert.

Zschöry, *Volmar,* goldsmith, f. 20.2.1363 – CH ⊂⊃ Brun III.

Zschokk (Goldschmiede-Familie) (ThB XXXVI) → **Zschokk,** *Ferdinand*

Zschokk (Goldschmiede-Familie) (ThB XXXVI) → **Zschokk,** *Franz Joseph*

Zschokk (Goldschmiede-Familie) (ThB XXXVI) → **Zschokk,** *Georg*

Zschokk (Goldschmiede-Familie) (ThB XXXVI) → **Zschokk,** *Joh. Georg*

Zschokk, *Ferdinand,* goldsmith, f. 1610, † after 1654 – D ⊂⊃ ThB XXXVI.

Zschokk, *Franz Joseph,* goldsmith, f. 1688, l. 1696 – D ⊂⊃ ThB XXXVI.

Zschokk, *Georg,* goldsmith, f. 1642, l. 1655 – D ⊂⊃ ThB XXXVI.

Zschokk, *Joh. Georg,* goldsmith, f. 1672 – D ⊂⊃ ThB XXXVI.

Zschokke, *Alexander,* painter, sculptor, master draughtsman, lithographer, mosaicist, * 25.11.1894 Basel, † 17.8.1981 Basel – CH ⊂⊃ ELU IV; KVS; LZSK; Plüss/Tavel II; ThB XXXVI; Vollmer V.

Zschokke, *Alexandre,* master draughtsman, f. 1853 – CH ⊂⊃ Brun IV.

Zschorsch, *Alfred,* sculptor, * 24.9.1887 Erfurt, l. 1940 – D ⊂⊃ Davidson I; ThB XXXVI; Vollmer V.

Zschorsch, *Walter,* sculptor, painter, * 9.11.1888 Erfurt, l. before 1961 – D ⊂⊃ ThB XXXVI; Vollmer V.

Zschotzscher, *Johan Christian* (Zschotzscher, Johann Christian) → **Zschotzscher,** *Johann Christian*

Zschotzscher, *Johan Gottfried,* painter, master draughtsman, * 23.4.1722 Jönköping, † 11.4.1805 Öjaby – S ⊂⊃ SvKL V.

Zschotzscher, *Johann Gottfried Fredrik* → **Zschotzscher,** *Johan Gottfried*

Zschotzscher, *Johann Christian* (Zschotzscher, Johan Christian), painter, * before 18.7.1711 Halmstad, † 16.9.1766 Växjö – S ⊂⊃ SvKL V; ThB XXXVI.

Zschuncke, *Christian Carl,* sculptor,
* 1719(?), l. 22.11.1751 – D
□ Rückert.

Zschunke, *Walter,* painter, graphic artist,
* 4.2.1913 Kottmannsdorf (Löbau) – D
□ Vollmer V.

Zsellér, *Emerich* → **Zsellér,** *Imre*

Zsellér, *Imre,* glass painter, mosaicist,
* 1878 Budapest, l. before 1947 – H
□ ThB XXXVI.

Zsigmond, *Atila,* painter, linocut artist,
* 16.5.1927 Tîrgu Mureş – RO
□ Barbosa.

Zsigmondi, *András,* sculptor, * Sóbánya
(Ungarn)(?), f. 1774 – CZ, H
□ ThB XXXVI.

Zsigmondy, *Dezsőné,* watercolourist,
still-life painter, f. before 1914 – H
□ MagyFestAdat.

Zsigmondy, *Edit* → **Zsigmondy,** *Dezsőné*

Zsignár, *István,* painter, * 1930 Golop
– H □ MagyFestAdat.

Zsille, *Győző,* figure painter, still-life
painter, landscape painter, * 1925
Budapest – H □ MagyFestAdat.

Zsissly → **Albright,** *Malvin Marr*

Zsitvay, *János,* portrait painter, landscape
painter, restorer, * 5.1.1870 Győr,
† 15.10.1918 Selmeczbánya – CZ, H
□ MagyFestAdat; ThB XXXVI.

Zsitvay, *Joh.* → **Zsitvay,** *János*

Zsivkovics-Hegedüs, *Katalin,* graphic artist,
painter, illustrator, * Budapest, f. before
1961 – H □ MagyFestAdat.

Zsoche, *Joh. Michael* → **Zschoche,** *Joh.
Michael*

Zsohár, *János,* painter, * about
1800 Pest, † about 1850 Pest – H
□ MagyFestAdat.

Zsohár, *János,* painter, * about
1800 Pest, † after 1861 Pest – H
□ ThB XXXVI.

Zsohár, *Rajnerius* → **Zsohár,** *Rajnárd*

Zsoldos, *Gyula* (Zsoldos, Julius), figure
painter, landscape painter, * 1873
Szentes, l. 1904 – H, USA □ Falk;
MagyFestAdat; ThB XXXVI.

Zsoldos, *Julius* (Falk) → **Zsoldos,** *Gyula*

Zsolnay, *Júlia* (Sikorsky, Zsolnay Júlia),
still-life painter, landscape painter, flower
painter, * 1856 Pécs, † 1950 Pécs – H
□ MagyFestAdat.

Zsolnay, *Vilmos,* ceramist, * 19.4.1828
Pécs, † 23.3.1900 Pécs – H □ ELU IV;
ThB XXXVI.

Zsolnay, *Wilhelm* → **Zsolnay,** *Vilmos*

Zsolt, *Geza,* painter, * Ungarn, f. 1936
– E, H □ Ráfols III.

Zsombolya-Burghardt, *József* →
Burghardt, *József*

Zsombolya-Burghardt, *József,* figure
painter, landscape painter, * 1888
Zsombolya – H □ ThB XXXVI.

Zsombolya-Burghardt, *Rezső* →
Burghardt, *Rezső*

Zsombolya-Burghardt, *Rezsö,* portrait
painter, landscape painter, * 28.3.1884
Zsombolya, l. before 1961 – H
□ ThB XXXVI; Vollmer V.

Zsombolya-Burghardt, *Rudolf* →
Zsombolya-Burghardt, *Rezsö*

Zsotér, *Akos,* figure painter, graphic artist,
* 5.9.1895 Újpest, l. before 1947 – H
□ MagyFestAdat; ThB XXXVI.

Zsuga, *Sándor,* painter, graphic
artist, * 1950 Hajdúnánás – H
□ MagyFestAdat.

Zu, *Hong,* painter, f. 1988 – RC
□ ArchAKL.

Zuaf, *Lelia,* sculptor, * 29.6.1923 Bukarest
– RO □ Vollmer V.

Zuan Maria de Padova → **Mosca,**
Giovanni Maria

Zuan Maria Padovano → **Mosca,**
Giovanni Maria

Zuan da Milano → **Rubino,** *Giovanni*
(1498)

Zuan da Morcote (Morcote, Zuan da),
architect, * Morcote(?), f. 1539 – CH, I
□ Brun II.

Zuan Piero → **Silvio,** *Giampietro di
Marco di Francesco*

Zuane da Asola → **Giovanni da Brescia**
(1512)

Zuane Cusmina → **Cosmini,** *Giovanni
Battista*

Zuane da Murano → **Alemagna,**
Giovanni d' (1441)

Zuane de Muriano → **Alemagna,**
Giovanni d' (1441)

Zuane de Franza → **Giovanni di
Francia**

Zuane da Murano → **Alemagna,**
Giovanni d' (1441)

Zuane de Muriano → **Alemagna,**
Giovanni d' (1441)

Zuane Trevisan → **Bonagrazia,** *Giovanni*

Zuanel, *Francisco,* engraver, f. 1651,
l. 1750 – E □ Páez Rios III.

Zuani de Cramariis → **Giovanni** (1489)

Zuanne da Brescia → **Giovanni da
Brescia** (1512)

Zuanne dal Coro → **Coro,** *Hans dal*

Zuanne Todesco → **Alemagna,** *Giovanni
d'* (1441)

Zuanoli, *Ottaviano* → **Zanuoli,** *Ottaviano*

Zuanpiero de Valcanonica → **Giovanni
Pietro da Cemmo**

Zuasti, *Diego de,* calligrapher,
f. 5.9.1661, † before 1692 – E
□ Cotarelo y Mori II.

Zuazo Masot, *Estanislao,* painter, f. 1892,
l. 1910 – E □ Cien años XI.

Zuazo Ugalde, *Secundino,* architect,
* 21.5.1887 Bilbao, † 12.7.1970 Madrid
– E □ DA XXXIII.

Zuba, *Karl,* painter, graphic artist,
* 13.8.1894 Wien, † 17.6.1971 Wien
– A □ Fuchs Geb. Jgg. II; Vollmer VI.

Zubachin, *Fedor Il'ič,* graphic
artist, poster artist, * 2.2.1922
Bol'šoe Ponjušovo (Altai) – RUS
□ ChudSSSR IV.1.

Zubaníková, *Mary J. Z.* → **Schneiderová,**
Mary J. Z.

Zubanov, *Andrej Maksimovič,* potter,
crystal artist, glass painter, f. 1846
– RUS □ ChudSSSR IV.1.

Zubanov, *Dmitrij Petrovič,* glass grinder,
potter, glazier, * 1880, † 1957 – RUS
□ ChudSSSR IV.1.

Zubanov, *Maksim Jakovlevič,* potter,
crystal artist, glass painter, * 1797,
† 1885 – RUS □ ChudSSSR IV.1.

Zubanov, *Petr Maksimovič,* glass grinder,
potter, crystal artist, glazier, * 1838,
† 1933 – RUS □ ChudSSSR IV.1.

Zubanov, *Sergej Petrovič,* glass grinder,
potter, glazier, crystal artist, * 1893,
† 1947 – RUS □ ChudSSSR IV.1.

Zubarev, *Aleksandr Vasil'evič,* graphic
artist, watercolourist, * 25.9.1934 Konevo
(Tjumen') – RUS □ ChudSSSR IV.1.

Zubarev, *Grigorij Dmitrievič,* history
painter, portrait painter, * 26.7.1837,
l. 1865 – RUS □ ChudSSSR IV.1.

Zubarev, *Pavel Pavlovič,* book illustrator,
graphic artist, caricaturist, poster artist,
book art designer, * 16.2.1907 Char'kov,
† 22.11.1971 Rostov-na-Donu – UA,
RUS □ ChudSSSR IV.1.

Zubarev, *Viktor Michajlovič,* monumental
artist, painter, mosaicist, * 3.7.1936
Moskau – RUS □ ChudSSSR IV.1.

Zubčanin, *Stepan,* icon painter, f. 1635,
l. 1643 – RUS □ ChudSSSR IV.1.

Zubčaninov, *Aleksandr Ivanovič,*
woodcutter, illustrator, f. 1860, l. 1906
– RUS □ ChudSSSR IV.1.

Zubčaninov, *Nikolaj Andreevič,*
landscape painter, master draughtsman,
illustrator, * 23.8.1866, l. 1916 – RUS
□ ChudSSSR IV.1.

Zubčanin, *Stepan* → **Zubčanin,** *Stepan*

Zubčenko, *Galina Aleksandrovna*
(ChudSSSR IV.1) → **Zubčenko,** *Halyna
Oleksandrivna*

Zubčenko, *Halyna Oleksandrivna*
(Zubčenko, Galina Aleksandrovna),
monumental artist, mosaicist,
painter, * 19.7.1929 Kiev – UA
□ ChudSSSR IV.1; SchU.

Zubčenkov, *Petr Petrovič,* graphic artist,
* 3.2.1910 Pskov, † 3.2.1978 Moskau
– RUS □ ChudSSSR IV.1.

Zubcov, *Anatolij Timofeevič,* painter,
* 9.8.1918 Kozlov – RUS
□ ChudSSSR IV.1.

Zubechin, *Evgenij Timofeevič,* painter,
* 13.3.1910 Ostrogožsk, † 29.8.1977
Leningrad – RUS □ ChudSSSR IV.1.

Zubeil, *Francine,* sculptor, * 24.7.1953
Strasbourg – F □ Bauer/Carpentier VI.

Zubenko, *Mikita* → **Zubenko,** *Nikita*

Zubenko, *Nikita,* whalebone carver,
f. 1700 – RUS □ ChudSSSR IV.1.

Zuber, *Anna* (Zuber, Anna Elise;
Zuber, Elise-Anna), landscape
painter, flower painter, * 13.7.1872
Rixheim, † 19.1.1932 Paris
– F □ Bauer/Carpentier VI;
Edouard-Joseph III; Pavière III.2;
ThB XXXVI.

Zuber, *Anna Elise* (Pavière III.2) →
Zuber, *Anna*

Zuber, *Anna-Elise* (Edouard-Joseph III) →
Zuber, *Anna*

Zuber, *Antoine,* sculptor, * 18.5.1933
Montbéliard (Doubs) – F
□ Bauer/Carpentier VI; Bénézit.

Zuber, *Barbara,* painter, * Philadelphia
(Pennsylvania), f. before 1973 – USA
□ Dickason Cederholm.

Zuber, *Christian Josef,* architect, * before
11.1.1736 Kopenhagen, † 16.9.1802
– DK □ ThB XXXVI.

Zuber, *Christiane,* ceramist,
f. before 1964, l. 1964 – F
□ Bauer/Carpentier VI.

Zuber, *Czeslaw,* glass artist, designer,
painter, * 26.5.1948 Przybylowice – PL,
F, GB □ WWCGA.

Zuber, *Daniel Théodore,* painter,
* 26.2.1882, † 26.11.1915
Manonwiller(?) – F
□ Bauer/Carpentier VI.

Zuber, *Elise-Anna* (Bauer/Carpentier VI)
→ **Zuber,** *Anna*

Zuber, *Frédéric,* master draughtsman,
* 14.6.1803 Rixheim, † 13.3.1891
Mulhouse (Elsaß) – F
□ Bauer/Carpentier VI.

Zuber, *Fritz* → **Zuber,** *Frédéric*

Zuber, *Henri* (Zuber, Jean Henri),
landscape painter, watercolourist,
* 24.6.1844 Rixheim, † 7.4.1909 Paris
– F □ Bauer/Carpentier VI; Delouche;
Schurr II; ThB XXXVI.

Zuber, *J. Georg,* porcelain painter(?),
f. 1886, l. 1907 – CZ □ Neuwirth II.

Zuber, *Jacqueline,* watercolourist,
f. before 1900, l. 1903 – F
 Bauer/Carpentier VI.

Zuber, *Jean,* painter, sculptor, designer,
book art designer, * 25.5.1943 Biel
 – CH KVS; LZSK.

Zuber, *Jean Henri* (Bauer/Carpentier VI)
 → **Zuber,** *Henri*

Zuber, *Joh. Nikol.,* stucco worker,
* 25.8.1697, l. 1737 – D Sitzmann.

Zuber, *Johann Ulrich,* painter, f. 1601
 – CH Brun III.

Zuber, *Johannes (1773),* cartographer,
* 1773, † 1853 – CH Brun III.

Zuber, *Johannes (1806)* (Zuber, Johannes),
ivory carver, * 18.5.1806 Kadelburg,
l. 1834 – D Rump; ThB XXXVI.

Zuber, *Julius,* genre painter, illustrator,
* 1861 Stanislau, l. before 1913 – D,
A Fuchs Maler 19.Jh. IV; Ries;
ThB XXXVI.

Zuber, *Marie-Rose,* painter, master
draughtsman, * 25.9.1929 Basel,
† 8.7.1991 – CH KVS.

Zuber, *Nikolaus,* stucco worker, f. 1736,
l. 1755 – D Sitzmann.

Zuber, *Pierre-Alain,* sculptor, * 5.6.1950
Sierre (Wallis) – CH KVS; LZSK.

Zuber, *Primerose Christiane,* painter,
engraver, * 7.7.1933 Mulhouse (Elsaß)
 – F, I Bauer/Carpentier VI.

Zuber, *Violette* (Zuber-Koechlin,
Violette), watercolourist, * 28.2.1899
Mülhausen, † 17.10.1982 Paris –
F Bauer/Carpentier VI; Bénézit;
Edouard-Joseph III; ThB XXXVI;
Vollmer V.

Zuber-Bühler, *Fritz,* painter, * 1822
Le Locle, † 23.11.1896 Paris – F
 Schurr IV; ThB XXXVI.

Zuber-Karli → **Bucher,** *Karl*

Zuber-Koechlin, *Violette* (Bauer/Carpentier
VI) → **Zuber,** *Violette*

Zuberle, *Jakob,* painter, * Tübingen(?),
f. 1600 – D ThB XXXVI.

Zuberlin, *Jakob* → **Züberlein,** *Jakob*

Zubiaga, *Pierre,* architect, * 1792 Madrid,
l. after 1818 – F, E Delaire.

Zubiaurre, *José Ventura,* calligrapher,
f. 1775 – E Cotarelo y Mori II.

Zubiaurre, *Ramón de* (Zubiaurre
Aguirrezabal, Ramón; Zubiaurre y
Aguirrezábal, Ramón de; Zubiaurre
Aguirrezabal, Ramón de), painter,
* 1.9.1882 Garay (Biscaya), † 2.6.1969
Madrid – E Blas; Calvo Serraller;
Cien años XI; ELU IV; Madariaga;
ThB XXXVI; Vollmer V.

Zubiaurre, *Valentin de* (Zubiaurre y
Aguirrezábal, Valentín de; Zubiaurre
Aguirrezábal, Valentín de), painter,
* 22.8.1879 Madrid, † 24.1.1963 Madrid
 – E Calvo Serraller; Cien años XI;
Madariaga.

Zubiaurre Aguirrezabal, *Ramón* (Blas) →
Zubiaurre, *Ramón de*

Zubiaurre y Aguirrezábal, *Ramón de*
(Cien años XI) → **Zubiaurre,** *Ramón
de*

Zubiaurre Aguirrezabal, *Ramón de*
(Madariaga) → **Zubiaurre,** *Ramón
de*

Zubiaurre y Aguirrezábal, *Valentín de*
(Cien años XI) → **Zubiaurre,** *Valentín
de*

Zubiaurre Aguirrezábal, *Valentín de*
(Madariaga) → **Zubiaurre,** *Valentín de*

Zubieta, *Francisco,* caricaturist,
* 22.11.1870 Mexiko-Stadt, † 8.3.1932
Mexiko-Stadt – MEX EAAm III.

Zubieta, *D. Pedro Bernardo,* artist,
* 12.6.1776 Lima, † Lima – PE
 Vargas Ugarte.

Zubillana, *Juan de* → **Cubillana,** *Juan de*
(1553)

Zubin, *Grigorij Fedotov,* icon
painter, f. about 1695 – RUS
 ChudSSSR IV.1.

Zubkov, *Aleksandr Ivanovič,* miniature
japanner, icon painter, * after 1883
Derjagino (Vladimir), † 1937 – RUS
 ChudSSSR IV.1.

Zubkov, *Danilo* → **Zubkov,** *Denis*

Zubkov, *Denis,* whalebone carver, f. 1669
 – RUS ChudSSSR IV.1.

Zubkov, *Denisko* → **Zubkov,** *Denis*

Zubkov, *Fedor Usolec* → **Zubov,** *Fedor
Evtichiev*

Zubkov, *Gavrila,* silversmith, f. 1751,
l. 1763 – RUS ChudSSSR IV.1.

Zubkov, *Ivan Ivanovič,* painter, * 1883
Derjagino (Vladimir), † 18.2.1938
Derjagino (Vladimir) – RUS
 ChudSSSR IV.1.

Zubkov, *Ivan Vasil'evič,* icon painter,
fresco painter, f. 1851 – RUS
 ChudSSSR IV.1.

Zubkov, *Luka* (Subkoff, Luka), copper
engraver, f. 1772, l. 1802 – RUS
 ChudSSSR IV.1; ThB XXXII.

Zubkov, *Nikolaj,* copper engraver, engraver
of maps and charts, f. 1772, l. 1788
 – RUS ChudSSSR IV.1.

Zubkov, *Petr,* silversmith, enchaser,
* Suzdal, f. 1653 – RUS
 ChudSSSR IV.1.

Zubkov, *Vasilij,* engraver, f. 1836 – RUS
 ChudSSSR IV.1.

Zubkova, *Tamara Ivanovna* (Subkowa,
Tamara Iwanowna), miniature painter,
stage set designer, * 18.2.1917 Derjagino
(Vladimir), † 12.11.1973 Palech – RUS
 ChudSSSR IV.1; Vollmer VI.

Zubkovskij, *Georgij Semenovič* (ChudSSSR
IV.1) → **Zubkovs'kyj,** *Heorhij
Semenovyč*

Zubkovs'kyj, *Georgij* → **Zubkovs'kyj,**
Heorhij Semenovyč

Zubkovs'kyj, *Heorhij Semenovyč*
(Zubkovskij, Georgij Semenovič), graphic
artist, * 15.8.1921 Bechtery (Cherson)
 – UA ChudSSSR IV.1; SchU.

Zubler, *Albert* (Zubler, Johann Albert),
painter, * 3.2.1880 Mägenwil (Schweiz),
† 12.3.1927 Zürich – CH Brun IV;
Plüss/Tavel II; ThB XXXVI.

Zubler, *Hans,* goldsmith, f. 1601, † 1633
 – CH Brun III.

Zubler, *Jörg,* pewter caster, f. 25.10.1612,
† 14.1.1641 – CH Bossard;
ThB XXXVI.

Zubler, *Johann Albert* (Brun IV) →
Zubler, *Albert*

Zubler, *Leonhard,* goldsmith, f. 1581,
† 26.8.1611 – CH Brun III.

Zubli, *Maria* (ThB XXXVI) → **Berch
van Heemstede,** *Maria van den*

Zublodovsky, *Abraham,* architect,
* 14.6.1924 Białystok – MEX
 DA XXXIII.

Zuboli, *Marco,* painter, f. 1597 – I
 ThB XXXVI.

Zubov, *Aleksei Fedorovich* → **Zubov,**
Aleksej Fedorovič

Zubov, *Aleksej Fedorovič* (Suboff, Alexej
Fjodorowitsch), copper engraver, * 1682
or 1683 Moskau, † after 1750 Moskau
 – RUS ChudSSSR IV.1; DA XXXIII;
ThB XXXII.

Zubov, *Anton Michajlovič,* painter,
* 1907 (Hof) Streleckoj (Kursk),
† 8.9.1942 Černyšovo (Kaluga) – RUS
 ChudSSSR IV.1.

Zubov, *Fedor Evtichiev* (Zubov, Fyodor;
Jewtifejeff, Fjodor & Suboff, Fjodor),
icon painter, miniature painter,
furniture painter, * about 1615 Usol'je
Kamskoe, † 3.11.1689 Moskau – RUS
 ChudSSSR IV.1; DA XXXIII;
ThB XVIII; ThB XXXII.

Zubov, *Fyodor* (DA XXXIII) → **Zubov,**
Fedor Evtichiev

Zubov, *Ivan Fedorovič* (Zubov, Ivan
Fedorovich; Suboff, Iwan), copper
engraver, icon painter, * 1675 or
1677 Moskau, † after 1744 or 10.1743
Moskau(?) – RUS ChudSSSR IV.1;
DA XXXIII; Milner; ThB XXXII.

Zubov, *Ivan Fedorovich* (Milner) →
Zubov, *Ivan Fedorovič*

Zubov, *Nikita Afanas'evič* (Suboff,
Nikita Afanassjewitsch), watercolourist,
* 1818 or 1829, † 1861 – RUS
 ChudSSSR IV.1; ThB XXXII.

Zubov, *Nikita Savvinovič* → **Zubov,** *Nikita
Afanas'evič*

Zubov, *Nikolaj Ivanovič,* engraver of maps
and charts, * 1748, † 3.10.1781 – RUS
 ChudSSSR IV.1.

Zubova, *Ljubov' Konstantinovna,* designer,
ornamental draughtsman, carpet
artist, * 3.10.1904 Moskau – RUS
 ChudSSSR IV.1.

Zubova, *Marija Vasil'evna,* filmmaker,
* 9.6.1939 Moskau – RUS
 ChudSSSR IV.1.

Zubova, *Tat'jana Dmitrievna,* porcelain
artist, faience maker, * 9.2.1941 Moskau
 – RUS ChudSSSR IV.1.

Zubovaitė-Palukaitienė, *Dalia* (Zubovajte-
Paljukajtene, Dalja Ona Vladimiro),
portrait sculptor, * 25.11.1938 Kaunas
 – LT ChudSSSR IV.1.

Zubovajte-Paljukajtene, *Dalja Ona
Vladimiro* (ChudSSSR IV.1) →
Zubovaitė-Palukaitienė, *Dalia*

Zubović, *Toma,* stonemason, f. 1407,
l. 1431 – HR ELU IV.

Zubreeva, *Marija Avraamovna,* landscape
painter, genre painter, graphic artist,
monumental artist, * 21.8.1900
Gelenovka (Kiev) – RUS, TJ
 ChudSSSR IV.1.

Zubrev, *Dmitrij Platonovič* → **Zubrov,**
Dmitrij Platonovič

Zubrev, *Nikolaj Platonovič* → **Zubrov,**
Nikolaj Platonovič

Zubricki, *Nikodim* (ELU IV) →
Zubryc'kyj, *Nykodym*

Zubrickij, *Nikodim* (ChudSSSR IV.1) →
Zubryc'kyj, *Nykodym*

Zubriczky, *Loránd,* painter of altarpieces,
portrait painter, * 29.7.1869 Esztergom
 – H MagyFestAdat; ThB XXXVI.

Zubriczky, *Roland* → **Zubriczky,** *Loránd*

Zubrod, *Sebastian,* cabinetmaker,
* Buchen (Odenwald)(?), f. 1754 – D
 ThB XXXVI.

Zubrov, *Dmitrij Platonovič,*
painter, f. 1852, l. 1857 – RUS
 ChudSSSR IV.1.

Zubrov, *Nikolaj Platonovič,* history painter,
portrait painter, f. 1851, l. 1857 – RUS
 ChudSSSR IV.1.

Zubryc'kyj, *Nykodym* (Zubrickij, Nikodim;
Zubricki, Nikodim; Zubrżycki, Nikodim),
woodcutter, etcher, copper engraver,
* 1688, † 1724 Černigov(?) – UA
 ChudSSSR IV.1; ELU IV; SchU;
ThB XXXVI.

Zubržickij, *Nikodim* → **Zubryc'kyj**, *Nykodym*

Zubrzycki, *Jan Karol* (ThB XXXVI) → **Zubrzycki-Sas**, *Jan*

Zubrżycki, *Nikodim* (ThB XXXVI) → **Zubryc'kyj**, *Nykodym*

Zubrzycki-Sas, *Jan* (Zubrzycki, Jan Karol), architect, * 25.6.1860 Tłuste (Podolien), † 14.8.1935 Lemberg – UA, PL □ ThB XXXVI; Vollmer V.

Zucca, *Filippo*, painter, f. 1551 – I □ ThB XXXVI.

Zucca, *Francesco* → **Francesco Fiorentino** (1524)

Zucca, *Francesco del* → **Zucchi**, *Francesco* (1562)

Zucca, *Jacopo del* → **Zucchi**, *Jacopo*

Zucca, *Raymo*, wood sculptor, f. 1559 – I □ ThB XXXVI.

Zucca da Gaeta, wood sculptor, f. 1534 – I □ ThB XXXVI.

Zucca Marini, *Jon*, painter, * 26.9.1943 Vaprio d'Adda – I □ Comanducci V.

Zuccalli (Architekten- und Maurer-Familie) (ThB XXXVI) → **Zuccalli**, *Christophorus*

Zuccalli (Architekten- und Maurer-Familie) (ThB XXXVI) → **Zuccalli**, *Enrico*

Zuccalli (Architekten- und Maurer-Familie) (ThB XXXVI) → **Zuccalli**, *Giovanni*

Zuccalli (Architekten- und Maurer-Familie) (ThB XXXVI) → **Zuccalli**, *Josef Clemens Ulrich*

Zuccalli (Architekten- und Maurer-Familie) (ThB XXXVI) → **Zuccalli**, *Kaspar* (1629)

Zuccalli (Architekten- und Maurer-Familie) (ThB XXXVI) → **Zuccalli**, *Kaspar* (1667)

Zuccalli (Architekten- und Maurer-Familie) (ThB XXXVI) → **Zuccalli**, *Petrus*

Zuccalli, *Christophorus*, mason, architect, f. 1659, † before 3.11.1702 München – D □ ThB XXXVI.

Zuccalli, *Dominikus Christophorus* → **Zuccalli**, *Christophorus*

Zuccalli, *Enrico*, mason, architect, * about 1642 Roveredo (Graubünden), † 8.3.1724 München – D, CH □ Brun III; DA XXXIII; ThB XXXVI.

Zuccalli, *Giovanni* (Zuccalli, Giovanni Battista), stucco worker, f. 1643, † 1678 – CH □ DA XXXIII; ThB XXXVI.

Zuccalli, *Giovanni Battista* (DA XXXIII) → **Zuccalli**, *Giovanni*

Zuccalli, *Giovanni Gasparo* (Brun III) → **Zuccalli**, *Kaspar* (1629)

Zuccalli, *Joh. Bapt.* → **Zuccalli**, *Giovanni*

Zuccalli, *Joh. Heinrich* → **Zuccalli**, *Enrico*

Zuccalli, *Joh. Petrus* → **Zuccalli**, *Petrus*

Zuccalli, *Josef Clemens Ulrich*, architect(?), * 16.7.1690 München, † 27.12.1732 München – D □ ThB XXXVI.

Zuccalli, *Kaspar (1629)* (Zuccalli, Giovanni Gasparo), architect, mason, * 1629(?) Roveredo (Graubünden), † 15.4.1678 München – D, CH □ Brun III; DA XXXIII; ThB XXXVI.

Zuccalli, *Kaspar (1667)*, mason, architect, * 1667(?) Roveredo (Graubünden), † 14.5.1717 Adelholzen – D, A, CH □ ThB XXXVI.

Zuccalli, *Petrus*, stucco worker, * Roveredo(?), f. 1689, l. 1692 – D □ ThB XXXVI.

Zuccarelli, *Antonio*, miniature painter, porcelain painter, * 1753 Neapel, † 1818 – I □ Comanducci V; DEB XI; ThB XXXVI.

Zuccarelli, *Camillo*, goldsmith, f. 1580, l. 1607 – I □ Bulgari I.3/II.

Zuccarelli, *Francesco (1702)*, figure painter, painter of stage scenery, landscape painter, etcher, stage set designer, * 15.8.1702 Pitigliano, † 1778 or 30.12.1788 Florenz – I □ Comanducci V; DA XXXIII; DEB XI; ELU IV; Grant; Mallalieu; PittItalSettec; ThB XXXVI; Waterhouse 18.Jh..

Zuccarelli, *Giovanni*, painter of stage scenery, stage set designer, * 21.1.1846 Brescia, † 19.1.1897 Brescia – I □ Comanducci V; ThB XXXVI.

Zuccarelli, *Ignazio*, jeweller, * 1726 Spoleto, † before 24.5.1802 – I □ Bulgari I.2.

Zuccaretti, *Scipione*, architect, f. 1602 – I □ ThB XXXVI.

Zuccari (Maler-Familie) (ThB XXXVI) → **Zuccari**, *Federico*

Zuccari (Maler-Familie) (ThB XXXVI) → **Zuccari**, *Ottaviano*

Zuccari (Maler-Familie) (ThB XXXVI) → **Zuccari**, *Taddeo*

Zuccari, *Arnaldo*, painter, caricaturist, * 5.7.1861 Brescia, † 30.3.1939 Brescia – I □ Comanducci V; DEB XI; ThB XXXVI.

Zuccari, *Federico* (Zuccaro, Federigo; Zucchero, Federigo), architect(?), portrait painter, miniature painter, * 1539 or 18.1.1540 or 15.4.1541 or 1542(?) or 1543 Sant' Angelo in Vado, † 20.7.1609 or 6.8.1609 Ancona – I, GB □ Bradley III; DA XXXIII; DEB XI; ELU IV; Foskett; PittItalCinqec; Schede Vesme III; ThB XXXVI; Waterhouse 16./17.Jh..

Zuccari, *Giampietro*, wood carver, * Sant' Angelo in Vado, f. 1584, l. 1621 – I □ ThB XXXVI.

Zuccari, *Giovanni Battista*, seal engraver, goldsmith, seal carver, * Venedig(?), f. 1567, l. 1610 – I □ Bulgari I.2.

Zuccari, *Marino*, cameo engraver, * 1776 Rom, l. 1814 – I □ Bulgari I.2.

Zuccari, *Ottaviano*, painter, * about 1505 Urbino or Sant' Angelo in Vado, l. 1550 – I □ DA XXXIII; DEB XI; ThB XXXVI.

Zuccari, *Taddeo*, painter, * 1.9.1529 Sant' Angelo in Vado, † 1.9.1566 or 2.9.1566 Rom – I □ DA XXXIII; DEB XI; ELU IV; PittItalCinqec; ThB XXXVI.

Zuccari, *Tommaso*, goldsmith, * Venedig(?), f. 30.5.1539, l. 1549 – I □ Bulgari I.2.

Zuccarino, painter, f. 1595 – I □ DEB XI; ThB XXXVI.

Zuccarino, *Antonio*, goldsmith, * Genua(?), f. 1474, † about 1520 Carpi – I □ ThB XXXVI.

Zuccaro, *Antonio*, painter, * 1825 San Vito al Tagliamento, † 1892 Triest – I □ ELU IV.

Zuccaro, *Bernardo*, painter, f. 1601 – I □ ThB XXXVI.

Zuccaro, *Federigo* (Bradley III; ELU IV) → **Zuccari**, *Federico*

Zuccaro, *Gianni*, painter, * 15.12.1904 Mailand – I □ Comanducci V.

Zuccaro, *Guido*, glass painter, miniature painter, * 7.10.1876 Udine, † 12.7.1944 Bassano del Grappa – I □ Comanducci V; DEB XI; ThB XXXVI; Vollmer V.

Zuccaro, *Marco* (Zuccaro, Mario), painter, * Otranto(?), f. 1598, l. 1619 – I □ Schede Vesme III; ThB XXXVI.

Zuccaro, *Mario* (Schede Vesme III) → **Zuccaro**, *Marco*

Zuccaroli, *Natale*, figure painter, * 1864 Pergola – I □ Comanducci V; ThB XXXVI.

Zuccati, *Adeodato*, flower painter, f. about 1590 – I □ ThB XXXVI.

Zuccato (Maler- und Mosaizist-Familie) (ThB XXXVI) → **Zuccato**, *Arminio*

Zuccato (Maler- und Mosaizist-Familie) (ThB XXXVI) → **Zuccato**, *Francesco*

Zuccato (Maler- und Mosaizist-Familie) (ThB XXXVI) → **Zuccato**, *Giacomo*

Zuccato (Maler- und Mosaizist-Familie) (ThB XXXVI) → **Zuccato**, *Sebastiano*

Zuccato (Maler- und Mosaizist-Familie) (ThB XXXVI) → **Zuccato**, *Valerio*

Zuccato, *Arminio*, painter, mosaicist, f. 1578, † 21.1.1606 Venedig – I □ DEB XI; ThB XXXVI.

Zuccato, *Francesco*, painter, mosaicist, f. 29.10.1524, † 10.1572 or 1577 – I □ DEB XI; ELU IV; ThB XXXVI.

Zuccato, *Giacomo*, painter, * Treviso(?), f. about 1450 – I □ ThB XXXVI.

Zuccato, *Sebastiano*, painter, mosaicist, * 1476 Venedig(?), † 30.9.1527 or 30.11.1527 – I □ DEB XI; ELU IV; ThB XXXVI.

Zuccato, *Val.* → **Zuccato**, *Sebastiano*

Zuccato, *Valerio*, painter, mosaicist, f. 1530, † about 25.2.1577 or 25.7.1577 – I □ DEB XI; ThB XXXVI.

Zuccato, *Vin.* → **Zuccato**, *Sebastiano*

Zuccherelli, *Francesco* → **Zuccarelli**, *Francesco* (1702)

Zuccheri, *Giampietro* → **Zuccari**, *Giampietro*

Zuccheri, *Luigi*, painter, * 13.3.1904 Gemona del Friuli, † 9.3.1974 Venedig – I □ Comanducci V; DEB XI; PittItalNovec/1 II.

Zuccheri, *Urbano*, sculptor, f. 1851 – I □ Panzetta.

Zuccherini, *Francesco* → **Zuccarelli**, *Francesco* (1702)

Zucchero, *Federico* → **Zuccari**, *Federico*

Zucchero, *Federigo* (Foskett) → **Zuccari**, *Federico*

Zucchetti, *Alessandro*, painter, * 29.1.1830 Perugia, † 1898 Todi – I □ Comanducci V; DEB XI; ThB XXXVI.

Zucchetti, *Filippo*, painter, * Rieti(?), f. 1694, † 1712 Rom – I □ DEB XI; ThB XXXVI.

Zucchetti, *Giovanni*, goldsmith, f. 1591, † before 22.12.1633 – I □ ThB XXXVI.

Zucchetti, *Lorenzo*, painter, f. 1794 – I □ Schede Vesme III.

Zucchi, *Andrea* → **Zucchi**, *Antonio*

Zucchi, *Andrea*, painter of stage scenery, stage set designer, copper engraver, etcher, * 9.1.1679 Venedig, † 1740 Dresden – I, D □ DA XXXIII; DEB XI; ThB XXXVI.

Zucchi, *Annibale*, sculptor, * 10.7.1894 Ferrara, l. before 1961 – I □ Vollmer V.

Zucchi, *Antonio* → **Zucchi**, *Giuseppe Carlo*

Zucchi, *Antonio* (Zucchi, Antonio Pietro Francesco; Zucchi, Antonio Pietro), painter, * 1.5.1726 Venedig, † 26.12.1795 or 1796 Rom – I □ DA XXXIII; DEB XI; Grant; Mallalieu; ThB XXXVI; Waterhouse 18.Jh..

Zucchi, *Antonio Pietro* (Mallalieu) → **Zucchi**, *Antonio*

Zucchi, *Antonio Pietro Francesco*
(Waterhouse 18.Jh.) → Zucchi, *Antonio*

Zucchi, *Bernardo (1611)* (Zucchi,
Bernardo (1578)), goldsmith, * Florenz,
f. 17.8.1578, l. 1611 – I ⊐ Bulgari I.2;
ThB XXXVI.

Zucchi, *Carlo (1682)* (Zucchi, Carlo (1)),
architectural engraver, heraldic engraver,
* 1682 Venedig, † 9.3.1767 Venedig – I
⊐ DA XXXIII; ThB XXXVI.

Zucchi, *Carlo (1728)* (Zucchi, Carlo (2)),
architect, decorative painter, * 1728
Venedig, † 1795 – I, PL ⊐ DEB XI.

Zucchi, *Carlo (1741)*, painter, f. about
1741 – I ⊐ Schede Vesme III.

Zucchi, *Carlos*, architect, * 1792
Mailand (?), † 1.10.1856 San Macario
– RA, I ⊐ EAAm III.

Zucchi, *Elisabeth*, painter, * 14.9.1859
or 13.9.1866 (?) Leipzig or Erfurt (?),
† 21.7.1928 Blankenburg (Harz) – D
⊐ ThB XXXVI.

Zucchi, *Francesco del* (DEB XI) →
Zucchi, *Francesco* (1562)

Zucchi, *Francesco (1562)* (Zucchi,
Francesco del), painter, mosaicist,
* about 1562 Florenz, † 21.11.1622
Rom – I ⊐ DEB XI; ThB XXXVI.

Zucchi, *Francesco (1570)* (Zucco,
Francesco), painter, * about 1570 or
1575 Bergamo, † 3.5.1627 Bergamo – I
⊐ DEB XI; PittItalSeic; ThB XXXVI.

Zucchi, *Francesco (1692)*, copper
engraver, mezzotinter, * 1692
Venedig, † 13.10.1764 Venedig – I
⊐ DA XXXIII; DEB XI; ThB XXXVI.

Zucchi, *Giacomo*, wood carver, f. 1475
– I ⊐ ThB XXXVI.

Zucchi, *Giovanni Francesco*, wood carver,
f. 1531, l. 1543 – I ⊐ ThB XXXVI.

Zucchi, *Giuseppe (1700)*, engraver, painter,
f. 1700 – I ⊐ DA XXXIII.

Zucchi, *Giuseppe Carlo*, copper engraver,
etcher, * 1721 Venedig, † 3.11.1805
Venedig – I ⊐ DEB XI; ThB XXXVI.

Zucchi, *Jacopo*, painter, * about 1540
or about 1541 or 1541 or 1542 or
about 1542 Florenz, † 1589 or 1590
or before 3.4.1596 Rom or Florenz –
I ⊐ DA XXXIII; DEB XI; ELU IV;
PittItalCinqec; ThB XXXVI.

Zucchi, *Lorenzo*, copper engraver, etcher,
* 3.10.1704 Venedig † 2.12.1779
Dresden – I, D ⊐ DA XXXIII;
DEB XI; ThB XXXVI.

Zucchi, *Marcantonio*, architect,
wood carver, marquetry inlayer,
* 26.11.1469 Parma, † 1531 Parma
– I ⊐ ThB XXXVI.

Zucchi, *Matteo*, architect, f. 1751 – I
⊐ ThB XXXVI.

Zucchi, *Nunzio*, goldsmith, * 1764,
l. 1803 – I ⊐ Bulgari I.2.

Zucchini, *Agostino*, painter, * 6.5.1894
Fiesso di Budrio, † 3.12.1972 Bologna
– I ⊐ Comanducci V.

Zucchini, *Annibale*, sculptor, architect,
* 1891 Ferrara, † 9.2.1970 Garbagnate
or Mailand – I ⊐ DizBolaffiScult;
Panzetta.

Zucchini, *Augusto* → Zucchini, *Agostino*

Zucchini, *Giorgio*, assemblage artist,
painter, * 7.10.1939 Bologna – I
⊐ List; PittItalNovec/2 II.

Zucchini, *Giov. Battista* (Zucchini, Giovan
Battista), painter, * Verona (?), f. 1701
– I ⊐ DEB XI; ThB XXXVI.

Zucchini, *Giovan Battista* (DEB XI) →
Zucchini, *Giov. Battista*

Zuccio di Ugolino, goldsmith,
f. 27.9.1321, l. 5.8.1327 – I
⊐ Bulgari I.3/II.

Zucco, *Francesco* (PittItalSeic) → Zucchi,
Francesco (1570)

Zuccoli, *Carmelo*, painter, * Aranco,
† 1963 Aranco – I ⊐ DEB XI.

Zuccoli, *Lodovico*, painter, f. 1507 – I
⊐ ThB XXXVI.

Zuccoli, *Lorenzo*, architect, painter, f. 1810
– I ⊐ Schede Vesme III.

Zuccoli, *Luigi (1815)*, painter, * 1815
or 1818 (?) Mailand, † 4.1.1876 (?) or
5.1.1876 Mailand – I ⊐ Comanducci V;
DEB XI; PittItalOttoc; ThB XXXVI.

Zuccoli, *Oreste*, landscape painter,
* 23.12.1889 Florenz, l. 1940 – I
⊐ Comanducci V; Vollmer V.

Zuccoli, *Ottaviano*, painter, f. 1531 – I
⊐ ThB XXXVI.

Zuccolini, *Matteo* → Zaccolini, *Matteo*

Zuccolo, *Leopoldo*, painter, f. 1793 – D
⊐ DEB XI; ThB XXXVI.

Zuccone → Senari, *Matteo*

Zucconi, *Antonio*, sculptor, * 1894
Macerata, l. 1946 – I ⊐ Panzetta.

Zucconi, *Bartolomeo*, goldsmith, f. 1541,
l. 1560 – I ⊐ ThB XXXVI.

Zucconi, *Francesco*, architect, f. 1601 – I
⊐ ThB XXXVI.

Zucconi, *Giov.*, painter, f. 1405 – I
⊐ ThB XXXVI.

Zuccotti, *Angelo* → Francesco da
Codogno

Zuccotti-Gamondi, *Giovanni Lorenzo*,
architect, painter, * Bosco Marengo,
f. 1786 – I ⊐ ThB XXXVI.

Zuchantke, *Friedrich*, animal sculptor,
* 15.7.1888 Berlin, † 2.7.1957
Charlottenburg – D ⊐ ThB XXXVI;
Vollmer V.

Zuchenraunft, copyist, f. 1432 – D
⊐ Bradley III.

Zuchino, *A.*, copper engraver, f. 1801 – I
⊐ Servolini.

Zuchino, *Antonio* → Zecchin, *Antonio*

Zuchors, *Walter*, portrait painter, genre
painter, * 2.4.1870 Leba (Pommern),
l. before 1947 – D ⊐ Jansa;
ThB XXXVI.

Žuchovcev, *Boris Semenovič*, painter,
* 1.1.1908 Berezina – RUS
⊐ ChudSSSR IV.1.

Zuči, stonemason, sculptor, f. 1586 –
ARM ⊐ ChudSSSR IV.1.

Zuck, *Bogumil* → Zug, *Simon Gottlieb*

Zuck, *Georg*, painter, f. about 1870,
l. before 1912 – D ⊐ Rump.

Zuck, *Simon Gottlieb* → Zug, *Simon
Gottlieb*

Zuckeisen, *Johann*, goldsmith, maker of
silverwork, * 1635 Nürnberg, † 1711
Nürnberg (?) – D, D ⊐ Kat. Nürnberg.

Zucker, *Anna*, etcher, illustrator, f. 1908
– USA ⊐ Hughes.

Zucker, *Annegret*, assemblage
artist, * 2.7.1944 Göttingen – D
⊐ Wolff-Thomsen.

Zucker, *Barbara M.*, master draughtsman,
sculptor, * 2.8.1940 Philadelphia
(Pennsylvania) – USA ⊐ Watson-Jones.

Zucker, *Jacques*, figure painter, landscape
painter, still-life painter, * 6.1900 Radom
– USA, PL ⊐ Falk; Vollmer V.

Zuckerman, *Ben-Zion* → Zukerman,
Bencion

Zuckermandel, *Emanuel* → Zuckermandl,
Emanuel (1896)

Zuckermandl, *Emanuel (1896)*,
goldsmith (?), f. 1896, l. 1898 – A
⊐ Neuwirth Lex. II.

Zuckermandl, *Sigmund*,
goldsmith (?), f. 1871, l. 1892 – A
⊐ Neuwirth Lex. II.

Zuckermann, *H.*, painter, master
draughtsman, f. about 1920 – A
⊐ Fuchs Geb. Jgg. II.

Zuckermann, *Josef*, goldsmith,
silversmith, jeweller, f. 1909 – A
⊐ Neuwirth Lex. II.

Zuckmann, *Henrich*, goldsmith, f. 1866
– SK ⊐ ArchAKL.

Žučkov, *Vladimir Petrovič*, sculptor,
* 27.3.1929 Kuznecovo (Moskau) – RUS
⊐ ChudSSSR IV.1.

Zuckowsky, *Theodor*, portrait painter,
f. before 1840, l. 1842 – D
⊐ ThB XXXVI.

Zuckschwerdt, *Karl*, glass painter,
* 28.3.1890 Gaberndorf, l. before 1961
– D ⊐ ThB XXXVI; Vollmer V.

Zuckschwerdt, *Zacharias Ulrich*,
goldsmith, f. 1728 – D ⊐ ThB XXXVI.

Zuco → Díaz García, *Jesús*

Zuco, *Jesús* → Díaz García, *Jesús*

Žudin, *Dmitrij Anan'evič*, painter,
* 1860 (?), † 22.4.1942 Leningrad –
RUS ⊐ ChudSSSR IV.1.

Žudin, *Michail Alekseevič*, whalebone
carver, wood carver, * 16.11.1931
Polotebnoe (Rjazan'), † 24.10.1975
Zagorsk – RUS ⊐ ChudSSSR IV.1.

Žudin, *Nikolaj Vasil'evič*, miniature painter,
* 1.1.1935 Numovo (Rjazan') – RUS
⊐ ChudSSSR IV.1.

Žudina, *Ol'ga Dmitrievna*,
painter, * 18.10.1889 Berdičev,
† 15.1.1961 Leningrad – UA, RUS
⊐ ChudSSSR IV.1.

Zudinov, *Aleksandr Ivanovič*, landscape
painter, portrait painter, * 7.11.1923
Novoselki – RUS ⊐ ChudSSSR IV.1.

Zudoli, *Giacomo Filippo*, sculptor,
* Faenza (?), f. 1501 – I
⊐ ThB XXXVI.

Zudov, *Leontij Georgievič*, painter,
* 23.6.1928 Brodovo (Sverdlovsk) –
RUS ⊐ ChudSSSR IV.1.

Züberlein, *Jakob* → Ziegler, *Jakob* (1559)

Züberlein, *Jakob* (Züberlin, Jakob),
master draughtsman, painter, form
cutter, * 26.2.1556 Heidelberg,
† before 15.10.1607 Tübingen – D
⊐ DA XXXIII; ThB XXXVI.

Züberlin, *Jakob* (DA XXXIII) →
Züberlein, *Jakob*

Zuech, *Stefan*, sculptor, * 5.11.1877 Brez
(Süd-Tirol), l. 1923 – A, I ⊐ Panzetta;
ThB XXXVI.

Zueck, *Stefan* → Zuech, *Stefan*

Zückenräunft, *Johannes* → Zuchenraunft

Zueff, *Boris* (Zuev, Boris Vasil'evič),
figure painter, portrait painter,
* 13.1.1893 Novočerkassk, l. 1969
– RUS, I ⊐ Comanducci V;
Severjuchin/Lejkind; Vollmer V.

Zueff, *Ina* (Zueva, Inna), figure painter,
* 9.6.1900 Odessa – UA, I, RUS
⊐ Comanducci V; Severjuchin/Lejkind;
Vollmer V.

Zügel, *David* → Zügl, *David*

Zügel, *Heinrich* (ELU IV) → Zügel,
Heinrich von

Zügel, *Heinrich von* (Zügel, Heinrich
Johann von; Zügel, Heinrich), animal
painter, * 22.10.1850 Murrhardt,
† 30.1.1941 München or Murrhardt – D
⊐ Brauksiepe; Davidson II.2; ELU IV;
Jansa; Mülfarth; Münchner Maler IV;
Nagel; Rump; ThB XXXVI.

Zügel, *Heinrich Johann von* (Nagel) →
Zügel, *Heinrich von*

Zügel, *Oskar,* painter, graphic artist, * 18.10.1892 Murrhardt, † 1968 – D, RA ☐ Nagel; ThB XXXVI; Vollmer V.

Zügel, *Willy,* animal sculptor, painter, * 22.6.1876 München, † 4.5.1950 Wolkenkopf (Murrhardt) – D ☐ Jansa; ThB XXXVI; Vollmer V.

Züger, *Marti Léon* → **Zeuger,** *Marti Léon*

Zügin, *Paul* → **Zigin,** *Paul*

Zügl, *David,* goldsmith, copper engraver, die-sinker, f. 1587, l. 1624 – A ☐ ThB XXXVI.

Zühlsdorff, *Martin,* etcher, painter, lithographer, * 1936 Oberhausen – D ☐ KüNRW IV.

Zueil, *Jean,* painter, f. about 1647, l. 1658 – F, NL ☐ ThB XXXVI.

Zülborn, *Andor von* → **Züllich,** *Andor*

Zülborn, *Rudolf von* → **Züllich,** *Rudolf*

Zuelech, *Clarence Edward,* etcher, illustrator, * 20.2.1904 Cleveland (Ohio) – USA ☐ Falk.

Zülichdorffer, *Anton Libor* (ThB XXXVI) → **Cillichdörffer,** *Anton Liborius*

Züll, *Caspar,* painter, f. 1522, l. 1525 – D ☐ Sitzmann; ThB XXXVI.

Zülle, *Johannes,* painter, graphic artist, * 29.12.1841 Schwellbrunn, † 20.3.1938 Herisau – CH ☐ Vollmer V.

Zülli, *Franziska,* glass painter, * Sursee, f. 1850 – CH ☐ Brun III.

Zülli, *Michael,* sculptor, * 2.1.1814 or 2.1.1815 Sursee, † 3.3.1836 München – CH ☐ Brun III; ThB XXXVI.

Züllich, *Andor* (Züllich von Züllborn, Andor), landscape painter, * 11.3.1870 Laibach, † 13.11.1933 Wien – A ☐ Fuchs Maler 19.Jh. Erg.-Bd II; Fuchs Maler 19.Jh. IV; ThB XXXVI.

Züllich, *Rudolf,* sculptor, * 3.7.1813 Gyulafehérvár, † 13.1.1890 Kairo – H, ET ☐ ThB XXXVI.

Züllich von Züllborn, *Andor* (Fuchs Maler 19.Jh. Erg.-Bd II; Fuchs Maler 19.Jh. IV) → **Züllich,** *Andor*

Züllich von Züllborn, *Andreas* → **Züllich,** *Andor*

Züllig, *Harry* → **Balart,** *Harry*

Zülly, engraver, type carver, f. 1720, l. 1755 – D ☐ ThB XXXVI.

Zülow, *Franz* (Vollmer V) → **Zülow,** *Franz von*

Zülow, *Franz von* (Zülow, Franz), graphic artist, landscape painter, modeller, designer, * 15.3.1883 Wien, † 26.2.1963 Wien – A ☐ DA XXXIII; Fuchs Geb. Jgg. II; List; ThB XXXVI; Vollmer V.

Zülow, *Franz-Joachim,* painter, graphic artist, architect, * 28.10.1924 Wien – A ☐ Fuchs Maler 20.Jh. IV.

Zülss, *Johann* → **Zülz,** *Johann*

Zültem, *Njam Osoryn* → **Cultem Njam-Osoryn**

Zülz, *Johann,* stucco worker, f. 1727 – PL ☐ ThB XXXVI.

Zuelzer, *Gertrud,* portrait painter, * 26.11.1873 or 26.9.1875 Haynau, l. before 1961 – D ☐ ThB XXXVI; Vollmer V.

Zümmern, *Hans Christian,* stonemason, * Grottau, f. 1723 – CZ ☐ ThB XXXVI.

Zünd, *Hans* (Plüss/Tavel II) → **Zund,** *Jean*

Zünd, *Mädy* (Zünd, Meinrad), sculptor, woodcutter, painter, * 5.5.1916 Balgach, † 21.3.1998 Balgach – CH ☐ KVS; LZSK; Plüss/Tavel II.

Zünd, *Meinrad* (Plüss/Tavel II) → **Zünd,** *Mädy*

Zünd, *Robert,* landscape painter, * 3.5.1827 Luzern, † 13.1.1909 or 15.1.1909 Luzern – CH ☐ Brun III; DA XXXIII; Schurr V; ThB XXXVI.

Zündel, *Paul,* painter, * 23.6.1954 Baden – A ☐ Fuchs Maler 20.Jh. IV.

Zündel, *Rudolf,* painter, graphic artist, * 7.7.1939 Bezau – A ☐ Fuchs Maler 20.Jh. IV; List.

Zündt, *Mathias* (DA XXXIII; Kat. Nürnberg) → **Zündt,** *Mathis*

Zündt, *Mathis* (Zündt, Mathias), wood sculptor, gem cutter, goldsmith, copper engraver, carver, * 1498 (?), † 25.2.1572 or 1581 (?) Nürnberg – D ☐ DA XXXIII; Kat. Nürnberg; ThB XXXVI.

Zündter, *Bartholomäus* → **Zindter,** *Bartholomäus*

Zuene, *Nicolas van,* painter, f. 1607, l. 1618 – B, NL ☐ ThB XXXVI.

Zuenko, *Vasilij Grigor'evič,* book illustrator, graphic artist, book art designer, * 20.12.1919 Kovalevka (Poltava) – RUS, UA ☐ ChudSSSR IV.1.

Zünndorff, *Peter von,* turner, f. 1618 – D ☐ ThB XXXVI.

Zuera, *Pedro* → **Çuera,** *Pere*

Zueras, *Francisco,* painter, * Córdoba, f. 1881 – E ☐ Blas.

Zürcher (Maler- und Graphiker-Familie) (ThB XXXVI) → **Zürcher,** *Anton Frederick*

Zürcher (Maler- und Graphiker-Familie) (ThB XXXVI) → **Zürcher,** *Antoni*

Zürcher (Maler- und Graphiker-Familie) (ThB XXXVI) → **Zürcher,** *Frederick Willem*

Zürcher (Maler- und Graphiker-Familie) (ThB XXXVI) → **Zürcher,** *Johannes Cornelis*

Zürcher (Maler- und Graphiker-Familie) (ThB XXXVI) → **Zürcher,** *Johannes Wilhelm Cornelis Anton*

Zürcher, *Anton Frederick* (Zürcher, Anton Frederik; Zürcher, Antonie), painter, etcher, master draughtsman, * 2.1.1825 or 14.4.1826 Nieuwer Amstel (Noord-Holland), † 14.4.1876 or 15.4.1876 Maastricht (Limburg) – NL ☐ Scheen II; ThB XXXVI; Waller.

Zürcher, *Anton Frederik* (Waller) → **Zürcher,** *Anton Frederick*

Zürcher, *Antoni* → **Zürcher,** *Anton Frederick*

Zürcher, *Antoni,* master draughtsman, calligrapher, etcher, engraver of maps and charts, copper engraver, * about 1754 or 1755 Mühlhausen, † 2.10.1837 Utrecht (Utrecht) – D, NL ☐ Scheen II; ThB XXXVI; Waller.

Zürcher, *Antonie* (Scheen II) → **Zürcher,** *Anton Frederick*

Zürcher, *Arnold* (Zürcher, Arnold Ernst), sculptor, painter, master draughtsman, * 26.5.1904 Christiansborg (Ghana), † 22.3.1994 Porch (bei Zürich) – CH, GH ☐ LZSK; Plüss/Tavel II.

Zürcher, *Arnold Ernst* (Plüss/Tavel II) → **Zürcher,** *Arnold*

Zürcher, *Franz Josef,* painter, * Buchau (?), f. 1747, † 1770 Saulgau – D ☐ ThB XXXVI.

Zürcher, *Franz Xaver* (Brun IV) → **Zürcher,** *Xaver*

Zürcher, *Frederick Willem* (Zürcher, Fredrik Willem; Zürcher, Frederik Willem), etcher, pastellist, watercolourist, * 15.2.1835 Nieuwer Amstel (Noord-Holland), † 2.9.1894 Den Haag (Zuid-Holland) – NL ☐ Scheen II; ThB XXXVI; Waller.

Zürcher, *Frederik Willem* (Scheen II) → **Zürcher,** *Frederick Willem*

Zürcher, *Fredrik Willem* (Waller) → **Zürcher,** *Frederick Willem*

Zürcher, *Hans,* painter, commercial artist, master draughtsman, artisan, * 14.3.1880 Menzingen (Zug), † 8.2.1958 Luzern – CH ☐ Brun III; Plüss/Tavel II; ThB XXXVI.

Zürcher, *Jakob* (Zurcher, Jacob), painter, * 15.8.1834 Sumiswald, † 28.5.1884 or 28.5.1885 Rom – CH, I ☐ Brun III; Comanducci V; ThB XXXVI.

Zürcher, *Joh. Melchior,* glass painter, * 15.10.1705 Menzingen (Zug), † 22.1.1763 – CH ☐ Brun IV; ThB XXXVI.

Zürcher, *Joh. Wilhelmus Corn. Anton* → **Zürcher,** *Johannes Wilhelm Cornelis Anton*

Zürcher, *Johannes Cornelis,* aquatintist, copper engraver, engraver of maps and charts, master draughtsman, * before 4.5.1794 Nieuwer Amstel (Noord-Holland), † 13.2.1882 Amstelveen (Noord-Holland) – NL ☐ Scheen II; ThB XXXVI; Waller.

Zürcher, *Johannes Wilhelm Cornelis Anton,* painter, etcher, * 18.10.1851 Amsterdam (Noord-Holland), † 9.3.1905 Den Haag (Zuid-Holland) – NL ☐ Scheen II; ThB XXXVI; Waller.

Zürcher, *Karl,* sculptor, * Zürich, l. 1890 – CH ☐ Brun IV.

Zürcher, *Karl Anton* → **Zircher,** *Karl Anton*

Zürcher, *Maja,* engraver, designer, lithographer, mosaicist, illustrator, fresco painter, * 25.2.1945 Zürich, † 30.3.1997 Forch – CH ☐ LZSK.

Zürcher, *Markus,* sculptor, master draughtsman, watercolourist, * 24.2.1946 Herisau – CH ☐ LZSK.

Zürcher, *Max,* architect, painter, modeller, * 7.4.1868 Zürich, † 19.6.1926 – CH, I ☐ Brun III; ThB XXXVI.

Zürcher, *Ruth* (Plüss/Tavel II) → **Zürcher-Schlüter,** *Ruth*

Zürcher, *Xaver* (Zürcher, Franz Xaver), painter, * 17.5.1819 Menzingen (Zug), † 6.1.1902 Zug – CH ☐ Brun IV; ThB XXXVI.

Zürcher-Schlüter, *Ruth* (Zürcher, Ruth), tapestry craftsman, carpet weaver, costume designer, * 1.3.1913 Düsseldorf – CH, D ☐ LZSK; Plüss/Tavel II; Vollmer VI.

Zürchner, *Karl Anton* → **Zircher,** *Karl Anton*

Zürich, glass painter, f. 1668 – CH ☐ Brun III.

Zürich, *Hans von* (Brun III) → **Hans von Zürich** (1532)

Zürich, *Johann* (Brun IV) → **Johanse von Zürich**

Zürich, *Johannes von* (Brun III) → **Johannes von Zürich**

Zürich, *Johanse von* (Brun III) → **Johanse von Zürich**

Zürich, *Peter, von* (Brun IV) → **Peter von Zürich**

Zürich, *Wentzel von,* painter, * Amsterdam (?), f. 1618, l. 1662 – D, NL ☐ Focke; ThB XXXVI.

Züricher, *Bertha,* landscape painter, graphic artist, * 20.3.1869 Bern, † 7.10.1949 Bern – CH ⊡ Brun III; Plüss/Tavel II; ThB XXXVI.

Züricher, *Gertrud,* painter, graphic artist, master draughtsman, * 13.1.1871 Bern, † 13.8.1956 Bern – CH ⊡ Brun IV.

Züricher, *Ulrich Wilhelm,* painter, graphic artist, * 30.8.1877 Bern, † 23.9.1961 Thun – CH ⊡ Brun III; Plüss/Tavel II.

Zuerkuenden, *Peter,* miniature painter, * 1762, † 8.8.1787 Wien – A ⊡ ThB XXXVI.

Zürn (Bildhauer-Familie) (ThB XXXVI) → **Zürn,** *David (1665)*

Zürn (Bildhauer-Familie) (ThB XXXVI) → **Zürn,** *Franz (1626)*

Zürn (Bildhauer-Familie) (ThB XXXVI) → **Zürn,** *Franz (1652)*

Zürn (Holzbildhauer- und Steinbildhauer-Familie) (ThB XXXVI) → **Zürn,** *Abraham*

Zürn (Holzbildhauer- und Steinbildhauer-Familie) (ThB XXXVI) → **Zürn,** *David (1625)*

Zürn (Holzbildhauer- und Steinbildhauer-Familie) (ThB XXXVI) → **Zürn,** *Hans (1555)*

Zürn (Holzbildhauer- und Steinbildhauer-Familie) (ThB XXXVI) → **Zürn,** *Hans (1618)*

Zürn (Holzbildhauer- und Steinbildhauer-Familie) (ThB XXXVI) → **Zürn,** *Jakob*

Zürn (Holzbildhauer- und Steinbildhauer-Familie) (ThB XXXVI) → **Zürn,** *Jörg*

Zürn (Holzbildhauer- und Steinbildhauer-Familie) (ThB XXXVI) → **Zürn,** *Martin*

Zürn (Holzbildhauer- und Steinbildhauer-Familie) (ThB XXXVI) → **Zürn,** *Michael (1617)*

Zürn, *Abraham,* sculptor, * Wasserburg (Inn) (?), f. 1673, l. 1677 – D ⊡ ThB XXXVI.

Zürn, *David (1625),* wood sculptor, stone sculptor, * 1598 Waldsee, † 8.12.1666 Wasserburg (Inn) – D ⊡ DA XXXIII; ThB XXXVI.

Zürn, *David (1665)* (Zirn, David (1665)), sculptor, * 1.9.1665 Olmütz, l. 1716 – CZ ⊡ ThB XXXVI; Toman II.

Zürn, *Franz (1626)* (Zürn, Franz), sculptor, * before 1626 Wasserburg (Inn) (?), † 20.2.1707 Olmütz – CZ ⊡ ELU IV; ThB XXXVI.

Zürn, *Franz (1652),* sculptor, f. before 1652, l. 1681 – CZ ⊡ ThB XXXVI.

Zürn, *Georg* → **Zürn,** *Jörg*

Zürn, *Hans (1555)* (Zürn, Hans (der Ältere)), wood sculptor, stonemason, * 1555 or 1560, † after 1631 – D ⊡ DA XXXIII; ThB XXXVI.

Zürn, *Hans (1618),* wood sculptor, stone sculptor, cabinetmaker, f. 1618, l. 1634 – D ⊡ ThB XXXVI.

Zürn, *Heinz Wilhelm,* painter, * 1935 Stuttgart – D ⊡ Nagel.

Zürn, *Jakob,* wood sculptor, stonemason, f. 1629 – D ⊡ ThB XXXVI.

Zürn, *Jörg,* wood sculptor, stonemason, * about 1583 or 1583 or 1584 Waldsee (Württemberg) or Waldsee (?), † before 1635 or 1635 or 1638 Überlingen – D ⊡ DA XXXIII; ELU IV; ThB XXXVI.

Zürn, *Joh. David* → **Zürn,** *David (1665)*

Zürn, *Jos.* → **Zürn,** *Jörg*

Zürn, *Martin,* wood sculptor, stonemason, * 1585 or 1590, † after 1665 Braunau am Inn (?) – D, A ⊡ DA XXXIII; ELU IV; ThB XXXVI.

Zürn, *Michael (1617)* (Zürn, Michael (der Ältere); Zürn, Michael (ml.)), wood sculptor, stone sculptor, f. 1617, l. 1665 – D, A ⊡ DA XXXIII; ELU IV; ThB XXXVI.

Zürner, *Heinrich,* stonemason, f. 1378 – CH ⊡ Brun IV.

Zürner, *Klaus H.* (Zürner, Klaus-Heinrich), painter, master draughtsman, graphic artist, * 13.11.1932 Rochlitz (Sachsen) – D ⊡ Vollmer V.

Zürner, *Klaus Heinrich* → **Zürner,** *Klaus H.*

Zürner, *Klaus-Heinrich* (Vollmer V) → **Zürner,** *Klaus H.*

Zürner, *Michel,* stonemason, f. 1378 – CH ⊡ Brun IV.

Zürner, *Renate (1930),* painter, master draughtsman, graphic artist, * 25.1.1930 Meißen – D ⊡ ArchAKL.

Zürnich, *A.,* painter of hunting scenes, horse painter, f. 1851 – A ⊡ Fuchs Maler 19.Jh. Erg.-Bd II.

Zürnich, *Josef,* painter of hunting scenes, restorer, landscape painter, animal painter, * 29.9.1824 or 29.9.1828 Wien, † 30.6.1902 Wien – A ⊡ Fuchs Maler 19.Jh. IV; ThB XXXVI.

Zürrer, *Lotte Elisabeth,* painter, * 19.5.1924 Zürich – CH ⊡ Plüss/Tavel II.

Zuerwesten, *August,* copper engraver, goldsmith (?), f. 1602 – D ⊡ ThB XXXVI.

Züst, *J. E.,* instrument maker, * 1864 St. Gallen – CH ⊡ Brun IV.

Züttner, *Franz Joseph* → **Zitter,** *Joseph*

Züttner, *Joseph* → **Zitter,** *Joseph*

Zuev, lithographer, f. 1821, l. 1823 – RUS ⊡ ChudSSSR IV.1.

Zuev, *Agap Sergeevič,* painter, * 31.1.1922 Terenkul' (Tobolsk) – RUS ⊡ ChudSSSR IV.1.

Zuev, *Aleksandr Ivanovič,* silversmith, f. 1854, † 1865 – RUS ⊡ ChudSSSR IV.1.

Zuev, *Boris Grigor'evič,* monumental artist, mosaicist, painter, ceramist, * 10.7.1923 Perm' – RUS ⊡ ChudSSSR IV.1.

Zuev, *Boris Vasil'evič* (Severjuchin/Lejkind) → **Zueff,** *Boris*

Zuev, *Dmitrij Evdokimovič,* painter, * 9.11.1916 Michajlovo (Smolensk) – RUS ⊡ ChudSSSR IV.1.

Zuev, *Evgenij Vladimirovič,* still-life painter, landscape painter, * 23.12.1923 Selišče-Chvošnja (Tver) – RUS ⊡ ChudSSSR IV.1.

Zuev, *Ivan Matveevič,* silversmith, * 1786, † 1860 – RUS ⊡ ChudSSSR IV.1.

Zuev, *Vasilij Ivanovič,* ivory painter, portrait miniaturist, enamel painter, * 1870, l. 1906 – RUS ⊡ ChudSSSR IV.1.

Zuev, *Vasilij Loginovič,* painter, graphic artist, * 18.2.1924 Vlasovo (Smolensk) – RUS ⊡ ChudSSSR IV.1.

Zueva, *Inna* (Severjuchin/Lejkind) → **Zueff,** *Ina*

Zueva, *Marija Dmitrievna,* painter, f. 1904 – RUS ⊡ ChudSSSR IV.1.

Zueva, *Tat'jana Andreevna,* graphic artist, * 27.1.1929 Tallinn – RUS ⊡ ChudSSSR IV.1.

Žufan, *Bořivoj,* painter, * 11.1.1904 Prag, † 3.3.1942 Prag – CZ ⊡ Toman II; Vollmer V.

Zufardini, *Bartolomeo,* goldsmith, f. 21.2.1498, l. 6.9.1511 – I ⊡ Bulgari III.

Zufardini, *Ludovico,* goldsmith, f. 1.7.1477, l. 15.7.1497 – I ⊡ Bulgari III.

Zufarov, *Usman,* instrument maker, inlayer, wood carver, * 16.5.1892 Taškent, l. 1967 – UZB ⊡ ChudSSSR IV.1.

Zufarov, *Usmon* → **Zufarov,** *Usman*

Zufarov, *usto Usman* → **Zufarov,** *Usman*

Zuffar, *Ida,* still-life painter, f. 1876 – A ⊡ Fuchs Maler 19.Jh. Erg.-Bd II.

Zufferey, *Christiane,* painter, * 8.12.1920 Siders – CH ⊡ Plüss/Tavel II; Vollmer VI.

Zuffi, *Ambrogio,* sculptor, * 13.8.1833 Ferrara, † 9.1.1922 Ferrara – I ⊡ Panzetta.

Zuffi, *Piero* (Zuffi, Pietro), painter, stage set designer, lithographer, linocut artist, * 28.4.1909 or 28.4.1919 Imola – I ⊡ Comanducci V; ELU IV; Servolini; Vollmer V.

Zuffi, *Pietro* (Comanducci V; ELU IV; Servolini) → **Zuffi,** *Piero*

Zuffi, *Renato,* painter (?), * 10.7.1928 Bologna – I ⊡ Comanducci V.

Zufiria, *José Ignacio,* calligrapher, f. 1804 – E ⊡ Cotarelo y Mori II.

Zug, *Bogumil* → **Zug,** *Simon Gottlieb*

Zug, *Hans,* stonemason, * Hagnau (Bodensee) (?), f. 1506, l. 1538 – D ⊡ ThB XXXVI.

Zug, *Simon Gottlieb* (Zug, Szymon Bogumił), architect, * 20.2.1733 Merseburg, † 11.8.1807 Warschau – D, PL ⊡ DA XXXIII; ThB XXXVI.

Zug, *Szymon Bogumił* (DA XXXIII) → **Zug,** *Simon Gottlieb*

Žugan, *Vladimir Aleksandrovič* (ChudSSSR IV.1) → **Žugan,** *Volodymyr Oleksandrovyč*

Žugan, *Volodymyr Oleksandrovyč* (Žugan, Vladimir Aleksandrovič), painter, * 27.8.1926 Lichovka (Ekaterinoslav) – UA ⊡ ChudSSSR IV.1.

Zugasti, *José,* painter, sculptor, * 1952 Eibar – E ⊡ Calvo Serraller.

Zuger, *Marti Léon* → **Zeuger,** *Marti Léon*

Zughetti, *Paolo,* painter, * 1937 Rom – I ⊡ PittItalNovec/2 II.

Zugk, *Bogumil* → **Zug,** *Simon Gottlieb*

Zugk, *Simon Gottlieb* → **Zug,** *Simon Gottlieb*

Zugler, painter, f. 1758 – I, F ⊡ Schede Vesme IV.

Zugmayer, *H.,* illustrator, f. before 1870 – D ⊡ Ries.

Zugmeyer, *Léon,* ceramist, f. before 1955, l. 1957 – F ⊡ Bauer/Carpentier VI.

Zugna, *Giovanni,* wood sculptor, * 1607, † 13.8.1682 Trient – I ⊡ ThB XXXVI.

Zugni, *Francesco* → **Zugno,** *Francesco (1557)*

Zugni, *Francesco* → **Zugno,** *Francesco (1708)*

Zugno, *Francesco (1557)* (Zugno, Francesco (1574); Giugno, Francesco), painter, mosaicist, * 1557 (?) or 1574 or 1577 Brescia, † after 1651 (?) Brescia – I ⊡ DEB XI; PittItalSeic; ThB XXXVI.

Zugno, *Francesco (1708),* painter, * 1708 or 1709 Venedig, † 1787 Venedig – I ⊡ DEB XI; PittItalSettec; ThB XXXVI.

Zugoa, *Giovanni* → **Zugna,** *Giovanni*

Zugolo, *Isidoro,* sculptor, f. 1801 – I ⊡ Panzetta.

Zugor, *Sándor,* graphic artist, * 1923 – H ⊡ MagyFestAdat.

Zugrin, *Aleksandr Ivanovič,* painter,
graphic artist, * 9.9.1899 St. Petersburg,
† 9.3.1923 Moskau(?) – RUS
ChudSSSR IV.1.

Maistro Zuhane tedesco → **Giovanni
d'Alemagna** (1437)

Zuhr, *Hugo* (Zuhr, Hugo Gunnar),
landscape painter, * 25.3.1895
Tammela (Finnland) or Forssa (Tamela
socken), † 1971 Djursholm – S, SF
Edouard-Joseph III; Konstlex.; SvK;
SvKL V; ThB XXXVI; Vollmer V.

Zuhr, *Hugo Gunnar* (SvKL V) → **Zuhr,**
Hugo

Zuhr, *Ingrid* (Rydbeck-Zuhr, Ingrid), figure
painter, * 13.2.1905 Linköping – S
Konstlex.; SvK; SvKL IV.

Zuian Koji → **Kazan** (1793)

Zuidema Broos, *Jean Jacques* (Broos,
Jean Jacques Z.), painter, * about
5.9.1833 Vorden (Gelderland), † after
1877 or 1882 Paris – NL, F, B
Scheen II; ThB V.

Zuidersma, *Arend,* watercolourist, master
draughtsman, etcher, lithographer, enamel
artist, * 6.1.1925 Emmen (Drenthe)
– NL Scheen II.

Zuidersma, *Arie* → **Zuidersma,** *Arend*

Zuidhoek, *Arne,* watercolourist, master
draughtsman, * 13.6.1941 Amsterdam
(Noord-Holland) – NL Scheen II.

Zuiei → **Yōi**

Zuihaku → **Kashima,** *Eiji*

Zuiho Itsujin → **Shuntei** (1770)

Zuijderhoff, *Adeline* → **Zuijderhoff,**
Adeline Louise Jeanne

Zuijderhoff, *Adeline Louise Jeanne,*
portrait painter, still-life painter, master
draughtsman, * 5.3.1873 Rotterdam
(Zuid-Holland), † 13.10.1961 Ede
(Gelderland) – NL Scheen II.

Zuijderland, *Siet* → **Zuijderland,** *Siet
Cornelis*

Zuijderland, *Siet Cornelis,* painter, master
draughtsman, lithographer, * 11.5.1942
Amsterdam (Noord-Holland) – NL
Scheen II.

Zuijlen, *Jacob van,* painter, master
draughtsman, etcher, * 7.11.1906
Rotterdam (Zuid-Holland) – NL, DK
Scheen II.

Zuik, *Martha,* painter, * Buenos Aires,
f. 1954 – RA EAAm III.

Zuill, *Charles V.,* painter(?), * 1935
– GB ArchAKL.

Zuino, *Antonio,* painter, etcher,
* 12.5.1864 Majano – I
Comanducci V.

Zuiō → **Jakurin**

Zuiryūsai → **Yukinobu,** *Jōsen*

Zuisen, painter, * 1692 or 1696,
† 4.8.1745 Edo – J Roberts;
ThB XIX.

Zuishi, *Shirobei* → **Yūjō** (1440)

Zuishi Sambō → **Kawamura,** *Ukoku*

Zuishisai → **Eishuku**

Zuishōsai → **Eishuku**

Zuishun → **Sōsui**

Zuishun → **Zuizan**

Zuishun, painter, † 1758 – J Roberts.

Zuizan, painter, * 1829, † 1865 – J
Roberts.

Zujbarof, *Dimităr Georgiev* (EIIB) →
Zujbarov, *Dimităr*

Zujbarov, *Dimităr* (Zujbarof, Dimităr
Georgiev), goldsmith, * 1848, † 9.6.1905
Samokov – BG EIIB.

Zujev, *Volodymyr Oleksandrovyč,* architect,
* 14.2.1918 Dnepropetrovsk – UA
SChU.

Zujkov, *Leonid Grigor'evič,* miniature
painter, * 1.1.1942 Perovo – RUS
ChudSSSR IV.1.

Zujkov, *Vladimir Nikolaevič,* filmmaker,
graphic artist, * 27.1.1935 Moskau –
RUS ChudSSSR IV.1.

Zujkova, *Anna Vladimirovna,* faience
maker, porcelain artist, * 28.2.1925
Den'kovo (Moskau) – RUS
ChudSSSR IV.1.

Žuk, *Igor' Emel'janovič,* painter,
* 27.3.1927 Krasnodar – AZE
ChudSSSR IV.1.

Žuk, *Michail Ivanovič* (ChudSSSR IV.1)
→ **Žuk,** *Mychajlo Ivanovyč*

Žuk, *Mychajlo Ivanovyč* (Žuk, Michail
Ivanovič), graphic artist, painter,
* 20.9.1883 Kachovka, † 7.6.1964 Odesa
– UA ChudSSSR IV.1; SChU.

Žuk, *Roman Ivanovič* (ChudSSSR IV.1) →
Žuk, *Roman Ivanovyč*

Žuk, *Roman Ivanovyč* (Žuk, Roman
Ivanovič), glass artist, * 3.9.1929
Narevka – UA ChudSSSR IV.1.

Zuka-Oltea, *Maria,* painter, * 1920
Rumänien – GR Lydakis IV.

Žukas, *Stepas* (Žukas, Stjapas Adol'fo),
graphic artist, caricaturist, painter,
* 18.11.1904 Alunta or Dubeniškjaj
(Litauen), † 6.5.1946 Kaunas –
LT ChudSSSR IV.1; KChE II;
Vollmer V.

Žukas, *Stjapas Adol'fo* (ChudSSSR IV.1;
KChE II) → **Žukas,** *Stepas*

Žukauskaitė-Zalensenė, *Valerija*
(Žukauskajte-Zalensene, Valerija Igno),
monumental artist, fresco painter,
mosaicist, * 31.3.1925 Riga – LV,
LT ChudSSSR IV.1.

Žukauskajte-Zalensene, *Valerija Igno*
(ChudSSSR IV.1) → **Žukauskaitė-
Zalensenė,** *Valerija*

Zukerman, *Bencion* (Tsukerman, B. Ya.),
painter, graphic artist, * 1890 Lebiediew
(Wilna), † 1944 Samarkand – PL, UZB,
LT, RUS Milner; Vollmer V.

Zuklín, *karel,* sculptor, * 1879,
† 17.8.1931 Prag-Žižkov – CZ
Toman II.

Žuklis, *Leonas Prano* (ChudSSSR IV.1)
→ **Žuklys,** *Leonas*

Žuklis, *Vladas Prano* (ChudSSSR IV.1) →
Žuklys, *Vladas*

Žuklys, *Leonas* (Žuklis, Leonas Prano),
sculptor, * 19.3.1923 Obeliai or Degučjaj
(Litauen) – LT ChudSSSR IV.1;
Vollmer V.

Žuklys, *Vladas* (Žuklis, Vladas Prano),
sculptor, * 15.12.1917 Petrograd – LT
ChudSSSR IV.1; Vollmer V.

Zuko → **Džumhur,** *Zulfikar-Zuko*

Žukov, *Aleksandr Aleksandrovič,* painter,
* 16.7.1901 Ekaterinburg, † 10.6.1978
Sverdlovsk – RUS ChudSSSR IV.1.

Žukov, *Andrej Petrovič,* painter, faience
maker, porcelain artist, designer,
* 19.9.1899 Jagodnoe (Caricyn),
† 28.4.1964 Aschabad – TM
ChudSSSR IV.1.

Žukov, *Avraam,* potter, f. 1701 – RUS
ChudSSSR IV.1.

Žukov, *Boris Aleksandrovič,* painter,
* 29.12.1928 Orechovo-Zuevo – RUS
ChudSSSR IV.1.

Žukov, *Boris Samojlovič,* graphic artist,
* 2.12.1906 Kizyl-Arvat – RUS, UZB
ChudSSSR IV.1.

Žukov, *Boris Vladimirovič* (ChudSSSR
IV.1) → **Žukov,** *Borys Volodymyrovyč*

Žukov, *Borys Volodymyrovyč* (Žukov,
Boris Vladimirovič), painter, * 21.3.1921
Levandalivka (Charkov), † 22.6.1974
Charkov – UA ChudSSSR IV.1;
SChU.

Žukov, *Dmitrij Egorovič* (Zhukov,
Dmitri Egorovich; Shukoff, Dmitrij
Jegorowitsch), painter, * 1841, † 1903
– RUS ChudSSSR IV.1; Milner;
ThB XXX.

Žukov, *Dmitrij Georgievič* → **Žukov,**
Dmitrij Egorovič

Žukov, *Dmitrij Semenovič,* painter,
* 29.7.1820 Toropec, l. 1867 – RUS
ChudSSSR IV.1.

Žukov, *Gennadij Vasil'evič* (ChudSSSR
IV.1) → **Žukov,** *Hennadij Vasyl'ovyč*

Žukov, *Gennadij Vasyl'ovyč* → **Žukov,**
Hennadij Vasyl'ovyč

Žukov, *Hennadij Vasyl'ovyč* (Žukov,
Gennadij Vasil'evič), graphic artist,
* 31.10.1938 Sel'co (Orlovskaja gub.)
– UA ChudSSSR IV.1.

Žukov, *Innokentij Nikolaevič* (Shukoff,
Innokentij Nikolajewitsch), sculptor,
* 5.10.1875 Gornij Zerentuj, † 5.11.1948
Moskau – RUS, F ChudSSSR IV.1;
ThB XXX.

Žukov, *Ivan Alekseevič,* painter, * 1904
Rostov (Jaroslavl'), † about 1940 or
1944 – RUS ChudSSSR IV.1.

Žukov, *Ivan Stepanovič,* landscape painter,
f. 1904 – RUS ChudSSSR IV.1.

Žukov, *Jakov Il'ič,* wood carver, f. 1759
– RUS ChudSSSR IV.1.

Žukov, *Jakov Nikolaevič,* architect, * 1932
Moskau – RUS Kat. Moskau II.

Žukov, *Kostjantyn Mykolajovyč,* architect,
* 1873, † 7.3.1940 – UA SChU.

Žukov, *Leontij,* icon painter, f. 1633
– RUS ChudSSSR IV.1.

Žukov, *Michail Pavlovič,* portrait painter,
* 7.2.1919 Šarkan (Vjatka) – RUS
ChudSSSR IV.1.

Žukov, *Michail Vasil'evič,* enamel painter,
f. 1701 – RUS ChudSSSR IV.1.

Žukov, *Nikolaj Nikolaevič* (Shukoff,
Nikolai Nikolajewitsch), painter, graphic
artist, * 2.12.1908 Moskau, † 23.9.1973
Moskau – RUS Kat. Moskau II;
Vollmer VI.

Žukov, *Nikolaj Vasil'evič,* painter,
graphic artist, * 24.4.1924 Jalta – UA
ChudSSSR IV.1.

Žukov, *Pavel Semenovič* (Zhukov, Pavel
Semyonovich), photographer, * 1870
Simbirsk, † 1942 Leningrad – RUS
DA XXXIII.

Žukov, *Pavel Semjonovič* → **Žukov,** *Pavel
Semenovič*

Žukov, *Petr Il'ič* (Zhukov, Petr Il'ych),
graphic designer, exhibit designer,
decorator, * 28.8.1898 Moskau or
Vladimirovka (Moskau), † 22.2.1970
Moskau – RUS ChudSSSR IV.1;
Milner.

Žukov, *Viktor Petrovič,* graphic artist,
* 13.3.1920 Perm' – RUS, UA, KS
ChudSSSR IV.1.

Žukov, *Vladimir Vasil'evič,* painter, graphic
artist, * 13.2.1933 Dunilovo (Ivanova)
– RUS ChudSSSR IV.1.

Žukov, *Vladimir Vsevolodič* (Sukov,
Vladimir Vsevolodovich), painter,
* 1866, † 1942 – RUS Milner.

Žukova, *Elena Pavlovna,* painter,
* 18.6.1906 St. Petersburg – RUS
ChudSSSR IV.1.

Žukova, *Pelageja Fedorovna* → **Žukova,**
Polina Fedorovna

Žukova, *Polina Fedorovna,*
painter, f. 1865, l. 1868 – RUS
ᄄ ChudSSSR IV.1.

Žukova, *Veronika Innokent'evna,* painter,
* 19.3.1903 St. Petersburg, † 6.4.1971
Moskau – RUS ᄄ ChudSSSR IV.1.

Žukova-Obuchova, *Veronika Innokent'evna*
→ **Žukova,** *Veronika Innokent'evna*

Žukovič, *Karl Vasil'evič,* painter,
* 18.6.1925 Boguševka (Vitebsk),
† 31.3.1969 Zagorsk – RUS
ᄄ ChudSSSR IV.1.

Žukovs'ka, *Ljubov Gnativna* (Žukovskaja,
Ljubov' Ignat'evna), sculptor,
* 16.10.1930 Charkov – UA
ᄄ ChudSSSR IV.1; SChU.

Žukovskaja, *Aleksandra Aleksandrovna*
(Zhukovskaya, Aleksandra
Aleksandrovna), portrait painter, still-life
painter, * 2.1871 Moskau, † 1940 or
1941 – RUS, UA ᄄ ChudSSSR IV.1;
Milner.

Žukovskaja, *Éleonora Kazimirovna,* master
draughtsman, lithographer, * 1817,
† 1869 – RUS ᄄ ChudSSSR IV.1.

Žukovskaja, *Ljubov' Ignat'evna*
(ChudSSSR IV.1) → **Žukovs'ka,** *Ljubov
Gnativna*

Žukovskaja, *Nina Iosifovna,* sculptor,
graphic artist, * 26.12.1898 Tiflis,
l. 1960 – GE, AZE ᄄ ChudSSSR IV.1.

Žukovskaja-Ignat'eva, *Aleksandra
Aleksandrovna* → **Žukovskaja,**
Aleksandra Aleksandrovna

Žukovskij, *Ambroz Bronislavovič*
(ChudSSSR IV.1) → **Žukovs'kyj,**
Ambroz Bronislavovyč

Žukovskij, *Éduard Fedorovič* (ChudSSSR
IV.1) → **Žukovs'kyj,** *Jeduard*

Žukovskij, *Julian Galaktionovič* →
Žukovskij, *Julij Galaktionovič*

Žukovskij, *Julij Galaktionovič,*
watercolourist, master draughtsman,
* 4.5.1833 St. Petersburg,
† 27.11.1907 St. Petersburg – RUS
ᄄ ChudSSSR IV.1.

Žukovskij, *Karl Kazimirovič,* painter,
master draughtsman, f. 1833, l. 1839
– RUS ᄄ ChudSSSR IV.1.

Žukovskij, *Karl Nikolaevič* → **Kal',** *Karl
Nikolaevič*

Žukovskij, *Pavel Vasil'evič* (Joukovsky,
Paul von; Shukowskij, Paul), painter,
* 13.1.1845 Frankfurt (Main)-
Sachsenhausen, † 26.8.1912 Weimar
– RUS, D ᄄ ChudSSSR IV.1; Sitzmann;
ThB XXX.

Žukovskij, *Rudol'f Kazimirovič*
(Shukowskij, Rudolph Kasimirowitsch),
painter, lithographer, master draughtsman,
* 1814 Gouv. Belostok, † 17.11.1886
or 18.11.1886 St. Petersburg – RUS, PL
ᄄ ChudSSSR IV.1; ThB XXX.

Žukovskij, *Stanislav Julianovič* (Kat.
Moskau I) → **Žukovskij,** *Stanisław*

Žukovskij, *Vasilij Andreevič* (Shukowskij,
Wassilij Andrejewitsch), engraver,
master draughtsman, painter, * 9.2.1783
Mišenskoe (Tula), † 24.4.1852 Baden-
Baden – RUS ᄄ ChudSSSR IV.1;
ThB XXX.

Žukovs'kyj, *Ambroz Bronislavovyč*
(Žukovskij, Ambroz Bronislavovič),
graphic artist, * 24.6.1937 Kiev – UA
ᄄ ChudSSSR IV.1.

Žukovs'kyj, *Jeduard* (Žukovskij, Éduard
Fedorovič), graphic artist, * 3.5.1935
Červonyj prapor (Char'kov) – UA
ᄄ ChudSSSR IV.1.

Zukow, *Christian* → **Suckow,** *Christian*

Zukowa, *Johann* (Zukowa, Johann B.),
portrait miniaturist, f. 1838, l. about
1840 – A ᄄ Fuchs Maler 19.Jh. IV;
Schidlof Frankreich; ThB XXXVI.

Zukowa, *Johann B.* (Fuchs Maler 19.Jh.
IV; Schidlof Frankreich) → **Zukowa,**
Johann

Žukowski, *Henryk,* miniature painter,
* about 1810 Wilno, † about 1840
Wilno – PL, LT ᄄ ThB XXXVI.

Żukowski, *Michał,* engraver, f. 1750 – PL
ᄄ ThB XXXVI.

Żukowski, *Stanisław* (Zhukovsky,
Stanislav Yulianovich; Žukovskij,
Stanislav Julianovič; Žukovskij,
Stanislav Julianovič; Shukowskij,
Stanislaw Julianowitsch), painter of
interiors, landscape painter, * 25.5.1873
Jędrychowice (Grodno), † 8.1944
Pruškowo (Warschau) – PL, RUS
ᄄ ChudSSSR IV.1; Kat. Moskau I;
Milner; Severjuchin/Lejkind; ThB XXX;
Vollmer V.

Żukowskij, *Stanislav Julianovič*
(ChudSSSR IV.1; Severjuchin/Lejkind) →
Żukowski, *Stanisław*

Zulauf, *Nicolaus* → **Pottenburg,** *Nicolaus
von*

Zulauf, *Samuel,* bell founder, f. 1804,
l. 1805 – CH ᄄ Brun IV.

Zuławska, *Hanna,* painter, ceramist,
* 23.11.1909 Warschau – PL
ᄄ Vollmer V.

Zuławska, *Halina* → **Korn,** *Halina*

Żuławski, *Jacek,* painter, * 29.3.1907
Krakau – PL ᄄ Vollmer V.

Żuławski, *Marek,* painter, graphic artist,
* 13.4.1908 Rom – PL ᄄ Vollmer V.

Zuleger, *Josef,* porcelain painter, * about
1865 Elbogen, † 28.6.1887 Elbogen
– CZ ᄄ Neuwirth II.

Žul'ev, *Jurij Vasil'evič,* crystal artist, glass
grinder, medalist, * 2.8.1939 Aksaj
(Rostov) – RUS ᄄ ChudSSSR IV.1.

Zulfo kujundžija, goldsmith, † 1785 or
1786 – BiH ᄄ Mazalić.

Zuliani (Kupferstecher-Familie) (ThB
XXXVI) → **Zuliani,** *Antonio*

Zuliani (Kupferstecher-Familie) (ThB
XXXVI) → **Zuliani,** *Caterina*

Zuliani (Kupferstecher-Familie) (ThB
XXXVI) → **Zuliani,** *Felice*

Zuliani (Kupferstecher-Familie) (ThB
XXXVI) → **Zuliani,** *Gianantonio*

Zuliani (Kupferstecher-Familie) (ThB
XXXVI) → **Zuliani,** *Giuliano*

Zuliani (Kupferstecher-Familie) (ThB
XXXVI) → **Zuliani,** *Giuseppe*

Zuliani (Kupferstecher-Familie) (ThB
XXXVI) → **Zuliani,** *Pietro*

Zuliani, *Antonio,* copper engraver, * 1686
Oliero, † about 1770 Venedig – I
ᄄ DEB XI; ThB XXXVI.

Zuliani, *Caterina,* miniature painter,
type carver, copper engraver, f. 1751
– I ᄄ Comanducci V; Servolini;
ThB XXXVI.

Zuliani, *Felice,* copper engraver,
* Venedig, f. 1801, † 6.1.1834 Venedig
– I ᄄ Comanducci V; DEB XI;
Servolini; ThB XXXVI.

Zuliani, *Gianantonio* → **Zuliani,** *Antonio*

Zuliani, *Gianantonio,* copper engraver,
* 1760 Venedig, † 1831 or 1835 – I
ᄄ Comanducci V; DEB XI; Servolini;
ThB XXXVI.

Zuliani, *Giovanni,* painter, * 1836
Villafranca, † 5.1892 Turin – I
ᄄ Comanducci V; ThB XXXVI.

Zuliani, *Giuliano,* copper engraver,
* about 1730 Venedig, † about 1814
Venedig – I ᄄ Comanducci V; DEB XI;
ThB XXXVI.

Zuliani, *Giuseppe,* copper engraver,
* 1773 Venedig, † 23.8.1830 Venedig
– I ᄄ Comanducci V; ThB XXXVI.

Zuliani, *Jan Křt.* → **Juliani,** *Jan Křt.*

Zuliani, *Michele,* sculptor, f. 1819 – I
ᄄ Panzetta.

Zuliani, *Pietro,* engraver of maps and
charts, ornamental engraver, type
carver, f. 1751 – I ᄄ Comanducci V;
ThB XXXVI.

Zuliani, *Stefano,* painter, * 5.8.1806
Padenghe, † 12.11.1878 Padenghe – I
ᄄ Comanducci V.

Zuliano de Anzoli, calligrapher, f. 1446
– I ᄄ ThB XXXVI.

Zulić, *Osman,* stonemason, f. about 1846
– BiH ᄄ Mazalić.

Zulić, *Sulejman,* stonemason, f. about 1846
– BiH ᄄ Mazalić.

Zulić kujundžija, goldsmith, † 1763
– BiH ᄄ Mazalić.

Zulii, *Alexander,* medalist, f. 1755 – S
ᄄ SvKL V.

Zulik, *Else,* painter, graphic artist,
poster artist, f. about 1947 – A
ᄄ Fuchs Maler 20.Jh. IV.

Žulikov, *Aleksej,* fresco painter, f. 1840,
† 10.8.1848 – RUS ᄄ ChudSSSR IV.1.

Žulikov, *Fedor* → **Žumikov,** *Fedor*

Zulinger, *Wolfgang,* goldsmith, f. 1451,
† about 1490 – A ᄄ ThB XXXVI.

Žulkovskij-Ščensnij, *Feliks* → **Zieliński,**
Feliks

Žulkovs'kyj-Ščensnyj, *Feliks* → **Zieliński,**
Feliks

Zulkowski, *Reinhold,* landscape
painter, marine painter, graphic artist,
* 22.8.1899 Bromberg, l. before 1961
– D ᄄ Vollmer V.

Zullo, *Natalino,* sculptor, * 1939 Isernia
– I ᄄ DizArtItal.

Zullus di Mesagne, painter, f. 1617 – I
ᄄ ThB XXXVI.

Zulmar, *Leonid Nikolaevič,*
painter, f. 1890, l. 1892 – RUS
ᄄ ChudSSSR IV.1.

Zuloaga, *Aída,* sculptor, master
draughtsman, painter, * 4.4.1927 Valencia
(Carabobo) – YV ᄄ DAVV II.

Zuloaga, *Daniel* (Zuloaga y Boneta,
Daniel), ceramist, metal artist, painter,
* 1852 Madrid, † 30.12.1921 Madrid
– E ᄄ Calvo Serraller; Cien años XI;
ThB XXXVI.

Zuloaga, *Elisa Elvira,* painter, graphic
artist, * 25.11.1900 Caracas, † 1980
Caracas – YV ᄄ DAVV II; EAAm III;
Vollmer V.

Zuloaga, *Esperanza* → **Zuloaga
Estruigarra,** *Esperanza*

Zuloaga, *Eusebio,* gunmaker, iron
cutter, * 1808 Madrid, l. 1878 – E
ᄄ ThB XXXVI.

Zuloaga, *Ignacia* (Bradshaw 1931/1946) →
Zuloaga, *Ignacio*

Zuloaga, *Ignacio* (Zuloaga y Zabaleta,
Ignacio; Zuloaga Zabaleta, Ignacio;
Zuloaga, Ignacia), painter, * 26.7.1870
Eibar, † 1936 (?) or 31.10.1945
Madrid – E ᄄ Bradshaw 1931/1946;
Calvo Serraller; Cien años XI;
DA XXXIII; Edouard-Joseph III;
ELU IV; Madariaga; ThB XXXVI;
Vollmer V.

Zuloaga, *Juan* (Zuloaga Estruigarra, Juan), ceramist, painter, sculptor, * 1886 San Sebastián (Spanien), l. before 1947 – E, RA ⊐ Cien años XI; Madariaga.

Zuloaga, *Leopoldo,* painter, * 1827 Mendoza – RA ⊐ EAAm III.

Zuloaga, *Plácido,* enchaser, damascene worker, wax sculptor, * Madrid, f. 1855, † 7.1910 – E ⊐ ThB XXXVI.

Zuloaga y Boneta, *Daniel* (Cien años XI) → **Zuloaga,** *Daniel*

Zuloaga Estruigarra, *Esperanza,* ceramist, f. about 1900 – E ⊐ Cien años XI.

Zuloaga Estruigarra, *Juan* (Cien años XI) → **Zuloaga,** *Juan*

Zuloaga y Zabaleta, *Ignacio* (ELU IV) → **Zuloaga,** *Ignacio*

Zuloaga Zabaleta, *Ignacio* (Cien años XI; Madariaga) → **Zuloaga,** *Ignacio*

Zulumyan, *Gaṙnik Harutyuni* → **Carzou,** *Jean Marie*

Zulzaga Pagmyn, sculptor, * 1930 Sajchan-ovo-somon – MN ⊐ ArchAKL.

Zum Bach, *Adam (1651)* (Zumbach, Adam), glass painter, * 14.8.1651 or 14.7.1657, † 15.1.1693 – CH ⊐ Brun IV.

Zum Bach, *Adam (der Ältere)* (ThB XXXVI) → **ZumBach,** *Adam (1602)*

Zum Bach, *Hans* → **Zumbach,** *Hans* (1380)

Zum Bach, *Nikolaus* → **Zumbach,** *Nikolaus*

Zum Horn, *Hans,* goldsmith, f. 1551 – CH ⊐ Brun III.

Zum Tobel, *Hedwig* (Fuchs Maler 20.Jh. IV) → **ZumTobel,** *Hedwig*

Zum Winkel, *Gottfried,* graphic artist, painter, * 1901 – D ⊐ Vollmer VI.

Žumadurdy, *Žuma* → **Džumadurdy,** *Džuma*

Zumaeta, *Franç. Javier de,* architect, f. 1741 – E ⊐ ThB XXXVI.

Zumaeta, *Nicolas de,* architect, f. 1674 – E ⊐ ThB XXXVI.

Žumagazin, *Kerej* (ChudSSSR IV.1) → **Žumagazin,** *Kiraj*

Žumagazin, *Kiraj* → **Žumagazin,** *Kirej*

Žumagazin, *Kirej* (Žumagazin, Kerej), sculptor, * 2.7.1929 Bulat (Aktjubinsk) – TJ ⊐ ChudSSSR IV.1; KChE IV.

Zumaglini, *Andrea,* architect, f. 1766 – I ⊐ ThB XXXVI.

Zumalave, *Miguel,* architect, f. 1810 – E ⊐ ThB XXXVI.

Zuman, *František (1867),* carver, f. 1867 – CZ ⊐ Toman II.

Zuman, *František (1870)* (Zuman, František), master draughtsman, illustrator, * 2.10.1870 Běla pod Bezdězdem – CZ ⊐ Toman II.

Zumaran, *Carolina,* painter, f. 1876, l. 1908 – ROU ⊐ EAAm III; PlástUrug II.

Zumárraga, *Juan Bautista,* building craftsman, f. 3.11.1579, l. after 1583 – E ⊐ ThB XXXVI; Vargas Ugarte.

Zumárraga, *Miguel de,* building craftsman, f. 1585, † before 1651 (?) – E ⊐ ThB XXXVI.

Zumarresta, *Cristóbal de,* architect, f. 1625 – E ⊐ ThB XXXVI.

Žumatij, *Ion Dorofeevič,* genre painter, history painter, * 14.12.1909 Sinjuchin Brod (Cherson) – MD ⊐ ChudSSSR IV.1.

Žumatij, *Ivan Dorofeevič* → **Žumatij,** *Ion Dorofeevič*

Zumaya, *la* → **Ibía,** *Isabel de*

Zumaya, *Francisco de,* painter, * about 1532 Zumaya, l. 1592 – MEX ⊐ EAAm III; Toussaint.

Zumaya, *Francisco Ivía de* → **Zumaya,** *Francisco de*

Zumaya, *Isabel la* → **Ibía,** *Isabel de*

Zumaya, *María,* painter, f. 1701 – MEX ⊐ EAAm III.

Zumaya, *Martín de,* painter, gilder, f. 1613, l. 1626 – MEX ⊐ EAAm III; Toussaint.

Zumbach, *Adam* (Brun IV) → **Zum Bach,** *Adam* (1651)

ZumBach, *Adam (1602)* (Bachmann, Adam; Zum Bach, Adam (der Ältere)), glass painter, f. 1602, † 1648 – CH ⊐ ThB II; ThB XXXVI.

Zumbach, *Adam (der Ältere)* → **ZumBach,** *Adam* (1602)

Zumbach, *Adam (der Jüngere)* → **Zum Bach,** *Adam* (1651)

Zumbach, *Hans (1380)* (Zumbach, Johannes (le Jeune); Zumbach, Hans; Zumbach, Hans (le Jeune)), miniature painter, scribe, f. about 1380, l. 1450 – CH ⊐ D'Ancona/Aeschlimann.

Zumbach, *Johann Franz Georg* → **Bachmann,** *Johann Franz Georg*

Zumbach, *Johannes (le Jeune)* (D'Ancona/Aeschlimann) → **Zumbach,** *Hans* (1380)

Zumbach, *Nikolaus,* miniature painter (?), f. 1426 – CH ⊐ ThB XXXVI.

Zumbach, *Sylvia,* painter, textile artist, photographer, master draughtsman, * 14.1.1931 Zug – CH ⊐ KVS; LZSK.

Zumbach de Coessveldt, *Coenraad* → **Zumbag de Koesfeldt,** *Coenraad*

Zumbach de Coesveldt, *Coenraad* → **Zumbag de Koesfeldt,** *Coenraad*

Zumbach-Schwaerzer, *Sylvia* → **Zumbach,** *Sylvia*

Zumbado Ripa, *Francisco,* painter, f. 1852 – E ⊐ Cien años XI.

Zumbag de Koesfeldt, *Coenraad,* etcher, master draughtsman, engraver, * before 31.5.1697 Leiden, † 15.4.1780 Leiden – NL ⊐ ThB XXXVI; Waller.

Zumbo, *Gaetano* (Zumbo, Gaetano Giulio), wax sculptor, * 1637 (?) or about 1656 Syrakus, † 22.12.1701 Paris – I, F ⊐ DA XXXIII; ThB XXXVI.

Zumbo, *Gaetano Giulio* (ThB XXXVI) → **Zumbo,** *Gaetano*

Zumbrunn, *Peter (1839)* (Zumbrunn, Peter), cabinetmaker, * 1839, † 1885 – CH ⊐ Brun III.

Zumbrunn, *Peter (1867)* (Zumbrunn, Peter (2)), cabinetmaker, * 1867, † 1901 – CH ⊐ Brun III.

Zumbrunnen, *Jürgen,* painter, caricaturist, sculptor, * 8.1.1946 Zittau – D, CH ⊐ Flemig; KVS.

Zumbühl, *Jost,* sculptor, * Wolfenschießen, † 1826 – CH ⊐ ThB XXXVI.

Zumbusch, *Caspar Clemens von* (ELU IV) → **Zumbusch,** *Kaspar Clemens Ed. von* (Ritter)

Zumbusch, *Julius,* sculptor, * 16.7.1832 Herzebrock (Westfalen), † 6.4.1908 München-Pasing – D ⊐ ThB XXXVI.

Zumbusch, *Kaspar von* (Ritter) (Jansa) → **Zumbusch,** *Kaspar Clemens Ed. von* (Ritter)

Zumbusch, *Kaspar Clemens von* (Ritter) (DA XXXIII) → **Zumbusch,** *Kaspar Clemens Ed. von* (Ritter)

Zumbusch, *Kaspar Clemens Ed. von* (Ritter) (Zumbusch, Kaspar von (Ritter); Zumbusch, Kaspar Clemens von (Ritter); Zumbusch, Caspar Clemens von), sculptor, * 23.11.1830 Herzebrock (Westfalen), † 27.9.1915 Rimsting (Chiemsee) – D, A ⊐ DA XXXIII; ELU IV; Jansa; ThB XXXVI.

Zumbusch, *Ludwig von,* portrait painter, genre painter, illustrator, master draughtsman, * 17.7.1861 München, † 28.2.1927 München – D, A ⊐ Flemig; Jansa; Münchner Maler IV; Ries; ThB XXXVI.

Zumbusch, *Nora von* (Exner, Nora), sculptor, painter, ceramist, * 3.2.1879 Wien, † 18.2.1915 or 30.2.1915 (?) Wien – A ⊐ Ries; ThB XXXVI.

Zumella, *Giovanni,* painter, f. 1404 – I ⊐ DEB XI; ThB XXXVI.

Zumente, *Anastasia* (Zumente, Anastasija Janovna), ceramist, * 9.1.1928 Limbaži – LV ⊐ ChudSSSR IV.1.

Zumente, *Anastasija Janovna* (ChudSSSR IV.1) → **Zumente,** *Anastasia*

Zumeta, *José Luis,* painter, * 19.4.1939 Usúrbil – E ⊐ Blas; Calvo Serraller; Madariaga.

Žumikov, *Fedor,* copyist, f. 1840, l. 1843 – RUS ⊐ ChudSSSR IV.1.

Zumkeller, *Dieter,* painter, * 14.8.1923 Haslach (Baden) – D ⊐ Vollmer V.

Zummeren, *Hans van* → **Zummeren,** *Johannes Hendrikus Maria van*

Zummeren, *Johannes Hendrikus Maria van,* painter, monumental artist, * about 7.10.1927 Waalwijk (Noord-Brabant), l. before 1970 – NL ⊐ Scheen II.

Zummo, *Gaetano Giulio* → **Zumbo,** *Gaetano*

Zumpe, *Albin,* architect, * 17.2.1843 Dresden, l. 1872 – D ⊐ ThB XXXVI.

Zumpe, *Ernst Fürchtegott Albin* → **Zumpe,** *Albin*

Zumpe, *Franz,* portrait painter, f. 1777 – A ⊐ ThB XXXVI.

Zumpe, *Gustav Adolph Ludwig,* copper engraver, * 13.12.1793 Dresden, † 19.3.1854 Dresden – D ⊐ ThB XXXVI.

Zumpe, *Herbert,* graphic artist, commercial artist, * 20.2.1902 Reichenbach (Vogtland) – D ⊐ Vollmer VI.

Zumpe, *Johannes Theodor,* painter, * 24.5.1819 Bautzen, † 5.12.1864 Dresden – D ⊐ ThB XXXVI.

Zumpf, *Heinrich,* painter, f. 1778 – D ⊐ ThB XXXVI.

Zumpf, *Michal,* painter, * 1657, † 1717 Prag – CZ ⊐ Toman II.

Zumpft, *Heinrich,* modeller, f. 1801 – D ⊐ ThB XXXVI.

Zumprulis, *Giorgos,* painter, * 3.7.1937 Athen – GR ⊐ Lydakis IV.

Zumpulakis, *Petros,* painter, * 1937 Athen – GR ⊐ Lydakis IV.

Zumrum, *Adam,* porcelain painter, * about 1860, † 1887 Hausen – D ⊐ Neuwirth II.

Zumsande, *Josef* (Zumsande, Joseph), portrait miniaturist, * 3.6.1806 Neuhaus (Böhmen), † 9.9.1865 or 11.10.1865 Neuhaus (Böhmen) – CZ, A ⊐ Fuchs Maler 19.Jh. Erg.-Bd II; Fuchs Maler 19.Jh. IV; Schidlof Frankreich; ThB XXXVI; Toman II.

Zumsande, *Joseph* (Schidlof Frankreich) → **Zumsande,** *Josef*

Zumsteeg, *Marcel,* painter, * 19.11.1910 Strasbourg – F ⊐ Bauer/Carpentier VI.

Zumsteg, *Vera Collings,* watercolourist,
* 12.5.1906 Ilwaco (Washington) – USA
☐ Hughes.
Zumstein, *Beat,* painter, graphic artist,
modeller, * 2.8.1927 or 1929(?) Bern
– CH ☐ Plüss/Tavel II; Vollmer VI.
Zumstein, *Beat Jean* → **Zumstein,** *Beat*
Zumstein, *Franz,* stonemason, * Vivis,
f. 1562, l. 1564 – CH ☐ Brun III;
ThB XXXVI.
Zumstein, *Marc,* ceramist, photographer,
* 20.9.1955 or 1956 Biberist – CH
☐ KVS; LZSK; WWCCA.
Zumstein, *Paul,* wood sculptor,
* 5.10.1890 Brienzwiler, † 27.11.1986
Brienzwiler – CH ☐ ThB XXXVI;
Vollmer V.
ZumTobel, *Hedwig* (Zum Tobel,
Hedwig), painter, stage set designer,
woodcutter, illustrator, * 29.1.1912
Wien, † 10.12.1985 Wien – A
☐ Fuchs Maler 20.Jh. IV.
Zumüller, *Hans,* bookbinder,
* Güntzburg(?), f. 1495, l. 1505 – CH
☐ Brun IV.
Zumwald, *Wilhelm,* carpenter,
cabinetmaker, f. 1745, l. 1748 – CH
☐ Brun III; ThB XXXVI.
Žuna, *Ilija,* goldsmith, f. 1737 – BiH
☐ Mazalić.
Zuna, *Josef,* architect, painter, * 6.3.1901
Stod – CZ ☐ Toman II.
Zund, *Iogann,* silversmith, * Finnland,
f. 1771, l. 1786 – RUS, SF, S
☐ ChudSSSR IV.1.
Zund, *Jean* (Zünd, Hans), sculptor,
* 14.6.1928 Diessenhofen – CH
☐ KVS; LZSK; Plüss/Tavel II.
Zunde, *Vija* (Zunde, Vija Ėrnestovna),
textile artist, * 26.11.1925 Madona – LV
☐ ChudSSSR IV.1.
Zunde, *Vija Ėrnestovna* (ChudSSSR IV.1)
→ **Zunde,** *Vija*
Zundel, *Caroline,* painter, * 1904
Frankfurt (Main) – D ☐ Nagel.
Zundel, *Friedrich,* painter, * 13.10.1875
Wiernsheim (Württemberg), † 7.6.1948
Lustnau (Tübingen) – D ☐ Nagel;
ThB XXXVI; Vollmer V.
Zundel, *Fritz* → **Zundel,** *Friedrich*
Zundt, *Math.* → **Zündt,** *Mathis*
Zuñez, *Bautista,* painter, f. 1773 – E
☐ ThB XXXVI.
Zunezzo, *Venceslao,* goldsmith,
f. 10.7.1616 – I ☐ Bulgari I.2.
Zunft, *Michal* → **Zumpf,** *Michal*
Zungu, *Tito,* master draughtsman, * 1949
Mupumulo (Kwazulu) – ZA ☐ Berman.
Zuni, *Opy* (Lydakis IV) → **Zouni,** *Opy*
Zuni-Sarpaki, *Opy* (Lydakis IV) →
Zouni, *Opy*
Zúñiga, *Antonio,* painter, * 1964 Granada
– E ☐ Calvo Serraller.
Zuñiga, *Diego de,* cabinetmaker, f. 1723
– PE ☐ EAAm III; Vargas Ugarte.
Zúñiga, *Evaristo de,* sculptor, f. 1712,
l. 1737 – GCA ☐ EAAm III;
ThB XXXVI.
Zúñiga, *Francisco,* sculptor, woodcutter,
etcher, * 27.12.1912 or 1913 San
José (Costa Rica) – CR, MEX
☐ DA XXXIII; EAAm III; EAPD;
Vollmer V.
Zúñiga, *Hernán,* painter, * 1948 Ambato
– EC ☐ Flores.
Zúñiga, *José,* painter, woodcutter,
* 5.8.1937 Oaxaca (Oaxaca) – MEX
☐ ArchAKL.
Zuñiga, *Julio,* painter, * 1879 – RCH
☐ EAAm III.

Zúñiga, *Mateo de,* sculptor, * about 1615,
† 14.6.1687(?) Santiago de Guatemala
– GCA ☐ DA XXXIII; EAAm III;
ThB XXXVI.
Zuñiga, *Pedro,* architect, f. 1530 – PE
☐ EAAm III; Vargas Ugarte.
Zúñiga Alsina, *Fernando,* painter, f. 1903
– E ☐ Cien años XI.
Zúñiga Chavarria, *Francisco* → **Zúñiga,**
Francisco
Zúñiga Figueroa, *Carlos,* painter, graphic
artist, * 5.6.1883 Tegucigalpa, l. before
1961 – HN ☐ EAAm III; Vollmer V.
Zuñiga y Silva, *Andrés de,* woodcutter,
f. 2.2.1698, l. 1740 – MEX
☐ EAAm III; Páez Rios III.
Zunk, *Willi* → **Zunk,** *Willibald*
Zunk, *Willibald,* painter, * 23.2.1902
Klagenfurt, † 5.4.1952 Klagenfurt –
A ☐ Fuchs Maler 20.Jh. IV; List;
ThB XXXVI; Vollmer V.
Zunmüller, *Hans* → **Zumüller,** *Hans*
Zunndorf, *Peter von* → **Zünndorff,** *Peter
von*
Zuno, *José Guadalupe,* painter, graphic
artist, caricaturist, * 18.4.1891 La Barca
(Jalisco), l. 1929 – MEX ☐ EAAm III.
Zunt, *Václav,* sculptor, * 5.8.1887 Dražice,
† 21.6.1918 Rußland – CZ ☐ Toman II.
Zunta, *Luca Antonio de* → **Giunta,** *Luca
Antonio de*
Zunter, *Hans,* architect, f. 1460 – D
☐ ThB XXXVI.
Zunterer, *Joh.,* pewter caster, f. 1501 – D
☐ ThB XXXVI.
Zunterstein, *Nama,* sculptor, f. 1968
– GB ☐ McEwan.
Zunterstein, *Paul,* sculptor, * 1921,
† about 1968 – GB ☐ McEwan.
Zunthor, *Jules,* architect, * 1883 Basel,
l. 1906 – CH, F ☐ Delaire.
Zuntini, *Marco,* goldsmith, f. 9.4.1404,
l. 1410 – I ☐ Bulgari IV.
Zuntini, *Zuntino,* goldsmith, f. 1410,
l. 1459 – I ☐ Bulgari IV.
Zuntz-Quéverdo, copper engraver, * 1774
or 1781 Paris – F ☐ ThB XXXVI.
Zunwalt, *Gail Delaney,* lithographer,
* 14.5.1917 Modesto (California),
† 30.5.1976 San Jose (California) –
USA ☐ Hughes.
Zunzunegui Echevarria, *Santos,* architect,
f. 1901 – E ☐ Ráfols III (Nachtr.).
Zuo, *Cheng,* painter, f. 1851 – RC
☐ ArchAKL.
Zuo, *Li,* painter, * Chengdu, f. 907 – RC
☐ ArchAKL.
Zuo, *Zhen,* painter, f. 1644 – RC
☐ ArchAKL.
Zuo, *Zongtang,* painter, * 1812 Xiangyin,
† 1885 – RC ☐ ArchAKL.
Zuober, *Niklaus,* glass painter, glazier,
f. 1582, l. 1588 – CH ☐ Brun III.
Zupa, *Antun,* painter, graphic artist,
* 17.10.1897 Split, l. 1964 – HR
☐ ELU IV.
Župachin, *S. G.,* painter, f. 1913, † after
1920 – RUS ☐ ChudSSSR IV.1.
Župan, *Ante,* marquetry inlayer(?),
* 14.4.1912 Drvar – HR, BiH
☐ ELU IV.
Zupan, *Fran,* painter, * 6.11.1887
Ljubljana, l. 1961 – SLO ☐ ELU IV.
Župan, *Ivo,* architect, * 1909 Lovinac
– HR ☐ ELU IV.
Zupan de Saldias, *Vladimira,* painter,
restorer, f. 1937 Ljubljana – SLO, PE
☐ Ugarte Eléspuru.
Zupanc, *Anica* → **Sodnik,** *Anica*

Zupancic, *Adolf,* painter, graphic
artist, * 2.12.1911 Weiz – A
☐ Fuchs Maler 20.Jh. IV; List.
Župančič, *Marko,* architect, * 1.9.1914
Ljubljana – SLO ☐ ELU IV.
Zupaniopolitis → **Milios**
Županský, *Vladimír* (Toman II) →
Županský, *Wladimir*
Županský, *Wladimir* (Županský, Vladimír),
poster painter, decorative painter, poster
artist, * 24.9.1869 Rakonitz, † 20.9.1928
Prag – CZ ☐ ThB XXXVI; Toman II.
Zupelli, *Giov. Batt.* → **Zupelli,** *Giovanni
Maria de*
Zupelli, *Giov. Maria de* (ThB XXXVI) →
Zupelli, *Giovanni Maria de*
Zupelli, *Giovanni Maria de* (Zupelli, Giov.
Maria de), painter, f. about 1520 – I
☐ ThB XXXVI.
Zupinš, *Arnis* (Zupin'š, Arnis
Vil'evič), landscape painter, stage set
designer, * 23.12.1922 Talsi – LV
☐ ChudSSSR IV.1.
Zupin'š, *Arnis Vil'evič* (ChudSSSR IV.1)
→ **Zupinš,** *Arnis*
Zupnick, *Irving,* painter, sculptor, f. before
1961 – USA ☐ Vollmer VI.
Zuppa, *Anton,* painter, woodcutter,
* 1897 Spalato, l. before 1961 – HR
☐ ThB XXXVI; Vollmer V.
Zuppelli, *Massimo,* painter, * 3.6.1939
Orzivecchi – I ☐ DEB XI; DizArtItal.
Zuppinger, *Ernst Theodor,* landscape
painter, decorative painter, * 22.3.1875
Zürich-Hottingen, † 18.10.1948 Locarno
– CH ☐ Brun III; Plüss/Tavel II;
ThB XXXVI; Vollmer V.
Zuppinger, *Fritz,* architect, * 27.12.1875
Zürich, † 28.5.1932 Zürich – CH
☐ ThB XXXVI.
Zuppinger, *Paul Johann,* painter,
architect, master draughtsman, engraver,
lithographer, linocut artist, * 4.8.1896
Budapest, † 13.7.1982 Zürich – CH, H
☐ KVS; LZSK; Plüss/Tavel II.
Zuppini, *Giancarlo,* painter, * 1930
Mailand – I ☐ DizArtItal.
Zuppke, *Robert C.,* painter, f. 1915 –
USA ☐ Falk.
Zur, *Kornelij* (ChudSSSR IV.1) → **Suhr,**
Cornelius
Zur, *Kornelius* → **Suhr,** *Cornelius*
Zur, *Peter,* architect, f. 1687, l. 1691
– CH ☐ ThB XXXVI.
Zur, *Pietro* → **Zur,** *Peter*
Zur Kirchen, *Joh. Jos. Bartholomäus*
(Brun III) → **ZurKirchen,** *Joh. Jos.
Bartholomäus*
Zur Mühlen, *Barend* (Scheen II) →
ZurMühlen, *Barend*
Zur Mühlen, *Rudolf Julius von* (ThB
XXXVI) → **ZurMühlen,** *Rudolf Julius
von*
Zur Nedden, *Julius von* (ThB XXXVI) →
ZurNedden, *Julius von*
Zurabišvili, *Aleksandr Michajlovič,*
painter, * 22.4.1917 Tiflis – GE
☐ ChudSSSR IV.1.
Zurabov, *Aleksandr Michajlovič* →
Zurabišvili, *Aleksandr Michajlovič*
Zurabov, *Georgij Levanovič,* painter,
* 10.7.1912 Šuša (Aserbaidshan),
† 9.9.1977 Tbilisi – GE
☐ ChudSSSR IV.1.
Žuraevlar, *Abdudžalil* → **Džuraev,** *Džalil*
Žuraevlar, *Abdužalil* → **Džuraev,** *Džalil*
Žuraevlar, *Bolta* → **Džuraev,** *Bolta*
Žuraevlar, *Žalil* → **Džuraev,** *Džalil*

Žurakovskij, *Viktor Petrovič* (Žurakovs'kyj, Viktor Petrovyč), painter, * 29.5.1928 Harbin – UA, RC □ ChudSSSR IV.1; SChU.

Žurakovs'kyj, *Viktor Petrovyč* (SChU) → **Žurakovskij**, *Viktor Petrovič*

Žurakowski, *Aleksander*, sculptor, * 10.7.1892 Horbowce (Podolien), l. before 1961 – PL □ Vollmer V.

Žurakulov, *Umarkul* → **Džurakulov**, *Umarkul*

Žurakulov, *Usta Umar* → **Džurakulov**, *Umarkul*

Žuralt, *Johann*, stucco worker, f. 1662 – D □ ThB XXXVI.

Žurat, *Efimija Stepanovna* (ChudSSSR IV.1) → **Žurat**, *Juchyma Stepanivna*

Žurat, *Juchyma Stepanivna* (Žurat, Efimija Stepanovna), ceramist, * 8.3.1940 Stryj (L'vov) – UA □ ChudSSSR IV.1.

Žuravel', *Vladimir Kuz'mič* (ChudSSSR IV.1) → **Žuravel'**, *Volodymyr Kuz'myč*

Žuravel', *Volodymyr Kuz'myč* (Žuravel', Vladimir Kuz'mič), painter, graphic artist, * 6.2.1930 Jablonove (Kiew) – UA □ ChudSSSR IV.1; SChU.

Žuravlev, *Anatolij*, painter, photographer, assemblage artist, installation artist, * 1963 Moskau – RUS □ Kat. Ludwigshafen.

Žuravlev, *Andrej Pavlovič*, painter, graphic artist, * 25.12.1918 Ključi (Baschkirien) – RUS □ ChudSSSR IV.1.

Žuravlev, *Dmitrij Michajlovič* (ChudSSSR IV.1) → **Žuravl'ov**, *Dmytro*

Žuravlev, *Dmitrij Vlasovič*, painter, * 27.10.1933 Leningrad – RUS □ ChudSSSR IV.1.

Žuravlev, *Evgenij Antonovič*, painter, graphic artist, * 26.3.1920 Pokrowsk – RUS □ ChudSSSR IV.1.

Žuravlev, *Firs Sergeevič* (Zhuravlev, Firs Sergeevich; Shurawljoff, Firs Ssergejewitsch), genre painter, * 22.12.1836 Saratov, † 17.9.1901 St. Petersburg – RUS □ Kat. Moskau I; Milner; ThB XXX.

Žuravlev, *Georgij Andreevič* → **Žuravlev**, *Grigorij Andreevič*

Žuravlev, *Grigorij Andreevič*, painter, * 10.4.1923 Kazan', † 14.8.1973 Kadievka – RUS □ ChudSSSR IV.1.

Žuravlev, *Ivan Ignat'evič*, painter, * 29.4.1833 Nagajbake (Ufa), † 1884 – RUS □ ChudSSSR IV.1.

Žuravlev, *Nikolaj Stepanovič*, sculptor, * 9.5.1926 Novopavlovka – KZ □ ChudSSSR IV.1.

Žuravlev, *Petr Michajlovič*, painter, * 10.5.1925 Mytišči – RUS □ ChudSSSR IV.1.

Žuravlev, *Serafim Petrovič*, miniature painter, * 15.1.1915 Snegirevo (Vladimir) – RUS □ ChudSSSR IV.1.

Žuravlev, *Vasilij Ivanovič*, graphic artist, * 2.11.1936 Učaral (Alma-Ata) – UZB □ ChudSSSR IV.1.

Žuravlev, *Vasilij Vasil'evič* (Zhuravlev, Vasili Vasil'evich), painter, graphic artist, * 20.1.1881 Perm' or Kungur, † 12.12.1967 Moskau – RUS □ ChudSSSR IV.1; Milner.

Žuravleva, *Larisa Sergeevna*, graphic artist, * 13.3.1941 Toržok – RUS □ ChudSSSR IV.1.

Žuravleva, *Tat'jana Vasil'evna* → **Čuvašova**, *Tat'jana Vasil'evna*

Žuravl'ov, *Dmytro* (Žuravlev, Dmitrij Michajlovič), sculptor, * 10.10.1926 Makarovo (Altai) – UA □ ChudSSSR IV.1.

Žuravl'ov, *Grygoryj Andrijovyč* → **Žuravlev**, *Grigorij Andreevič*

Zurbano, *Juan Luis* → **Zambrano**, *Juan Luis*

Zurbarán, *Francisco de* (Zurbarán Salazar, Francisco de), flower painter, still-life painter, * before 7.11.1598 Sevilla or Fuente de Cantos or Badajos(?), † after 28.2.1664 or 27.8.1664 Madrid – E, PE □ DA XXXIII; EAPD; ELU IV; Pavière I; ThB XXXVI; Toussaint; Vargas Ugarte.

Zurbarán, *Juan de*, painter, * 23.6.1620 Llerena, † 8.6.1649 Sevilla – E □ DA XXXIII.

Zurbarán Salazar → **Zurbarán**, *Francisco de*

Zurbarán Salazar, *Francisco de* (Vargas Ugarte) → **Zurbarán**, *Francisco de*

Zurbarano, *Antonio Fray*, architect, f. 1663, l. 1664 – CO □ EAAm III; Ortega Ricaurte.

Žurbij, *Aleksandr Petrovič* (ChudSSSR IV.1) → **Žurbij**, *Oleksandr*

Žurbij, *Oleksandr* (Žurbij, Aleksandr Petrovič), painter, * 26.5.1926 Velikaja Bagačka – UA □ ChudSSSR IV.1.

Zurbriggen, *Werner*, painter, * 6.10.1931 Saas Almagell, † 8.12.1980 Saas-Fee – CH □ LZSK; Plüss/Tavel II.

Zurbuchen, *Johannes (1826)* (Zurbuchen, Johannes), cabinetmaker, * 1826, † 1881 – CH □ Brun III.

Zurbuchen, *Johannes (1857)* (Zurbuchen, Johannes (2)), cabinetmaker, * 1857 – CH □ Brun III.

Zurcher, *Giacobbe* → **Zürcher**, *Jakob*

Zurcher, *Jacob* (Comanducci V) → **Zürcher**, *Jakob*

Zurcher, *Maya*, painter, * 1945 Zürich – CH, P □ Tannock.

Zurcher, *Susan*, photographer, wood sculptor, * 15.12.1944 Youngstown (Ohio) – USA □ Watson-Jones.

Zurcher, *Susan Jane* → **Zurcher**, *Susan*

Zurcher, *Théophile*, porcelain painter, f. 1880, l. 1883 – CH □ Brun III.

Zureck, *Maryan* (ThB XXXVI) → **Zurek**, *Maryan*

Zureich, *Franz*, painter, illustrator, caricaturist, * 20.3.1904 Karlsruhe – D □ Mülfarth.

Zureich, *Sebastian*, sculptor, f. 1734, l. 1742 – CH □ ThB XXXVI.

Žůrek, *Karel*, painter, * 12.4.1861 Třebetice, † 23.4.1929 Holešov – CZ □ Toman II.

Zurek, *Maryan* (Zureck, Maryan), painter, sculptor, * 24.11.1889 Magdeburg, † 1.1944 Worpswede – D □ ThB XXXVI; Vollmer V; Wietek.

Zurelidis, *Dimitrios*, painter, * 1916 Konstantinopel – TR, GR □ Lydakis IV.

Zuretti, *Juan*, painter, photographer, sculptor, * 1877, † 1959 – RA □ EAAm III.

Zuretti Saibene, *Alina*, painter, f. before 1968 – RA □ EAAm III.

Zurfluh, *Christina*, textile artist, assemblage artist, * 15.4.1961 Zug – CH □ KVS.

Zurfluh, *Hans*, painter, sculptor, * 11.8.1946 Basel – CH □ KVS.

Zurfluh, *Katrin*, ceramics painter, * 25.8.1944 Lugano – CH □ KVS.

Zurfluo, *Frans Joseph Anthonie Engelbertus*, painter, * 15.11.1834 's-Hertogenbosch (Noord-Brabant), † 27.11.1855 Gouda (Zuid-Holland) – NL □ Scheen II.

Zurgilgen, *J. M.*, architect, f. 1669 – CH □ ThB XXXVI.

Zurgilgen, *Melchior*, goldsmith, f. about 1500 – CH □ Brun III.

Žurgina, *Lūcija* (Žurgina, Lucija Ekabovna), sculptor, * 7.3.1908 Rundales (Lettland) – LV □ ChudSSSR IV.1.

Žurgina, *Lucija Ekabovna* (ChudSSSR IV.1) → **Žurgina**, *Lūcija*

Žurgina, *Lucija Jakovlevna* → **Žurgina**, *Lūcija*

Žurgović, *Luka*, sculptor, clockmaker, f. 1444 – HR □ ELU IV.

Zuriarrain, *Ramón*, painter, * 1948 San Sebastián – E □ Calvo Serraller.

Zurich, *Jean* (Schidlof Frankreich) → **Zurich**, *Johann*

Zurich, *Johann* (Zurich, Jean), enamel painter, * 1685 Dresden, † 12.1735 London – GB, D □ Foskett; Schidlof Frankreich.

Zurich, *Pierre-Innocent*, goldsmith, f. 11.1.1769, l. 1793 – F □ Nocq IV.

Zurik, *Jesselyn Benson*, master draughtsman, painter, wood sculptor, * 26.12.1916 New Orleans (Louisiana) – USA □ Watson-Jones.

Žurin, *Ausma Karlovna* (ChudSSSR IV.1) → **Žurina**, *Ausma*

Žurin, *Ivan Michajlovič*, landscape painter, f. 1859, l. 1861 – RUS □ ChudSSSR IV.1.

Žurin, *Luka*, gunmaker(?), * Polen, f. 1663 – RUS □ ChudSSSR IV.1.

Žurina, *Ausma* (Žurin', Ausma Karlovna), ceramist, * 11.6.1926 Ruba (Litauen) – LV, LT □ ChudSSSR IV.1.

Zurita, *Antonio*, wood sculptor, f. 1722 – E □ ThB XXXVI.

Zurita, *José Lorenzo*, painter, gilder, f. 1727, l. 1753 – YV □ DAVV I (Nachtr.).

Zurita, *Fray Pedro de*, calligrapher, f. 1738 – E □ Cotarelo y Mori II.

Zurke, *Hermannus*, copyist, f. 1458 – D □ Bradley III.

Zurkinden, *Irène*, painter, master draughtsman, * 11.12.1909 Basel, † 27.12.1987 Basel – CH □ KVS; LZSK; Plüss/Tavel II; Vollmer V.

ZurKirchen, *Joh. Jos. Bartholomäus* (Zur Kirchen, Joh. Jos. Bartholomäus), master draughtsman, f. 1731, † 8.10.1777 – CH □ Brun III.

Zurkirchen, *Josef*, jewellery artist, sculptor, jewellery designer, * 28.6.1912 Luzern – CH □ KVS; LZSK; Plüss/Tavel II.

Zurkowski, *Boleslas*, architect, * 1883 Klukovo (Rußland)(?), l. 1904 – F □ Delaire.

Zurlahn, *Caspar*, goldsmith, f. 1614 – D □ ThB XXXVI.

Zurlandt, *Karl-Rudol'f* (ChudSSSR IV.1) → **Suhrlandt**, *Carl*

Zurlas, *Konstantinos*, sculptor, ceramist, * 18.6.1942 Teicheio (Katsoria) – GR □ Lydakis IV.

Zurlengo, *Antonio*, architect, f. 1475, l. 1490 – I □ ThB XXXVI.

Zurli, *Beltramo*, painter, * Bagnacavallo, f. 1480, l. 19.2.1485 – I □ ThB XXXVI.

Zurlinden, *Esaias*, goldsmith, f. 1609 – CH □ Brun III.

Zurmann, *Josef*, clockmaker, goldsmith(?), f. 1888, l. 1922 – A □ Neuwirth Lex. II.

ZurMühlen, *Barend* (Zur Mühlen, Barend), landscape painter, marine painter, * 15.4.1795 Amsterdam (Noord-Holland), † 17.11.1865 Amsterdam (Noord-Holland) – NL ▭ Scheen II.

ZurMühlen, *Rudolf Julius von* (Zur Mühlen, Rudolf Julius von), history painter, landscape painter, portrait painter, * 24.4.1845 Arrohof (Livland), l. after 1877 – EW, D ▭ ThB XXXVI.

Zurmuhlen, *B.,* landscape painter, f. 1818, l. 1831 – NL ▭ ThB XXXVI.

Zurn, *Johannes* (Zurn, Johannes de Nyposheim), calligrapher, miniature painter (?), * Neibsheim (?), f. 1484 – D ▭ D'Ancona/Aeschlimann; ThB XXXVI.

Zurn, *Johannes de Nyposheim* (D'Ancona/Aeschlimann) → **Zurn,** *Johannes*

ZurNedden, *Julius von* (Zur Nedden, Julius von), landscape painter, genre painter, * 1824 Hoya (Hannover) (?) – D ▭ ThB XXXVI.

Žuročko, *Ol'ga Sergeevna,* painter, * 13.7.1892 Ankino (Kursk), † 10.9.1962 Moskau – RUS ▭ ChudSSSR IV.1.

Žuročko-Konovalova, *Ol'ga Sergeevna* → **Žuročko,** *Ol'ga Sergeevna*

Zurosky, *Louise,* painter, photographer, etcher, lithographer, * 1942 Toronto (Ontario) – CDN ▭ Ontario artists.

Žurov, *Aleksandr Petrovič,* graphic artist, * 11.8.1907 Ivanovo-Voznesensko – RUS ▭ ChudSSSR IV.1.

Žurova, *Nadežda Aleksandrovna,* landscape painter, f. 1904 – RUS ▭ ChudSSSR IV.1.

Žurova, *Valentina Pavlovna,* designer, * 9.6.1931 Ivanovo – RUS ▭ ChudSSSR IV.1.

Zurowski, *Gertrud,* painter, * 1925 Großdorf – D ▭ Vollmer VI.

Zurreño, *Damian,* silversmith, f. 1667 – E ▭ ThB XXXVI.

Žurtova, *Zilja Adol'bievna,* carpet artist, * 29.12.1934 Psygansu – RUS ▭ ChudSSSR IV.1.

Žuruchin, *Evgenij Petrovič,* painter, * 15.3.1929 Novljanka (Vladimir) – RUS ▭ ChudSSSR IV.1.

Zurunić-Cuvaj, *Roksana* → **Cuvay,** *Roxane*

Zurwestern, *Augustin,* goldsmith, * about 1580, l. 1609 – D ▭ Seling III.

Zusch, *Johann Carl* → **Zusch,** *Justus Heinrich*

Zusch, *Justus Heinrich,* painter, * 1783 Kassel, † 1850 Kassel – D ▭ ThB XXXVI.

Zuschlag, *Frederik Ludvig,* sculptor, ivory carver, * 14.2.1759 Jydstrup, † 18.1.1808 Kopenhagen – DK ▭ ThB XXXVI.

Zush (Porta Zush, Alberto), painter, * 1946 Barcelona – E, USA ▭ ArtCatalàContemp; Blas; Calvo Serraller.

Zusho → **Kien** (1706)

Zusho → **Tanshin** (1653)

Zuska, *František,* painter, medalist, sculptor, * 12.6.1887 Svinařov, l. 1924 – CZ ▭ Toman II.

Zusman, *Leonid Pavlovič,* book illustrator, graphic artist, painter, book art designer, * 16.5.1906 Grodno, † 1984 – BY, RUS ▭ ChudSSSR IV.1.

Zussau, *Véronique,* sculptor, assemblage artist, * 1962 Paris – F, CH ▭ KVS.

Zusters, *Reinis,* painter, * 1918 Odessa – UA, AUS ▭ Robb/Smith.

Zustovich, *Cornelio* → **DiGiusti,** *Cornelio*

Zustris, *Friedrich* → **Sustris,** *Friedrich*

Zustris, *Lambert* → **Sustris,** *Lambert*

Zustris, *Lambrecht* → **Sustris,** *Lambert*

Zustris di Lamberto, *Frederik* → **Sustris,** *Friedrich*

Zustrus, *Lambert* → **Sustris,** *Lambert*

Žusupov, *Kazbek,* filmmaker, * 18.9.1938 Oktjabr'skij (Kirgisien) – KS ▭ ChudSSSR IV.1.

Zutere, *Sarmite* (Zutere, Sarmite Chenrichovna), sculptor, ceramist, * 17.12.1937 Liepaja – LV ▭ ChudSSSR IV.1.

Zutere, *Sarmite Chenrichovna* (ChudSSSR IV.1) → **Zutere,** *Sarmite*

Zuther, *Heinrich,* genre painter, f. about 1844 – D ▭ ThB XXXVI.

Zutman (Künstler-Familie) (ThB XXXVI) → **Zutman,** *Henri* (1460)

Zutman (Künstler-Familie) (ThB XXXVI) → **Zutman,** *Henri* (1512)

Zutman (Künstler-Familie) (ThB XXXVI) → **Zutman,** *Lambert* (1445)

Zutman (Künstler-Familie) (ThB XXXVI) → **Zutman,** *Lambert* (1510)

Zutman (Künstler-Familie) (ThB XXXVI) → **Zutman,** *Lambert* (1518)

Zutman, sculptor, * Maastricht (?), f. about 1420, l. 1439 – B, NL ▭ ThB XXXVI.

Zutman, *Henri (1460),* goldsmith, * about 1460 or 1460, † 1512 or 1541 (?) – B, NL ▭ DA XXIX; ThB XXXVI.

Zutman, *Henri (1512),* goldsmith, f. 1512, l. 1540 – B, NL ▭ ThB XXXVI.

Zutman, *Lambert (1445),* sculptor, f. about 1445 – B, NL ▭ ThB XXXVI.

Zutman, *Lambert (1510)* (Sutermann, Lambertus; Suavius, Lambert), architect, painter, copper engraver, printmaker, * about 1510 Lüttich, † 1567 or 1574 or 1576 Frankfurt (Main) – B, D, NL ▭ DA XXIX; Merlo; ThB XXXVI.

Zutman, *Lambert (1518),* sculptor, f. 1518, l. 1561 (?) – B, NL ▭ ThB XXXVI.

Zutman, *Lambert* (?) → **Zutman**

Žutovskaja, *Svetlana Petrovna,* filmmaker, * 20.8.1936 Moskau – RUS ▭ ChudSSSR IV.1.

Žutovskij, *Boris Iosifovič,* graphic artist, painter, * 14.12.1932 Moskau – RUS ▭ ChudSSSR IV.1.

Zutphania, *Arnoldus de,* copyist, f. 1401 – D ▭ Bradley III.

Zutphen, *Bernd Pieter van,* painter, * 16.8.1875 Utrecht – D, NL ▭ ThB XXXVI.

Zutphen, *J. H. van* (Mak van Waay; Vollmer V) → **Zutphen,** *Johannes Hendrik van*

Zutphen, *Johan van,* sculptor, * 23.8.1921 Utrecht (Utrecht) – NL ▭ Scheen II.

Zutphen, *Johannes Hendrik van* (Zutphen, J. H. van), sculptor, painter, furniture designer, * 24.11.1879 Haarlem (Noord-Holland), l. before 1970 – NL ▭ Mak van Waay; Scheen II; Vollmer V.

Zutt, *Richard Adolf,* sculptor, painter, goldsmith, artisan, * 25.1.1887 Basel, † 12.9.1938 – CH, D, I, PL, H ▭ ThB XXXVI; Vollmer V.

Zutter, *Jonathan,* painter, * 18.12.1928 Monaco – F, CH ▭ Alauzen; Bénézit; KVS.

Zuttere, *Pieter de* → **Sutter,** *Pieter de* (1647)

Zutterman (Maler-Familie) (ThB XXXVI) → **Zutterman,** *Guido*

Zutterman (Maler-Familie) (ThB XXXVI) → **Zutterman,** *Henri*

Zutterman (Maler-Familie) (ThB XXXVI) → **Zutterman,** *Jean*

Zutterman, *Guido,* painter, f. 1557 – B ▭ ThB XXXVI.

Zutterman, *Guy* → **Zutterman,** *Guido*

Zutterman, *Henri,* painter, f. 1563 – B ▭ ThB XXXVI.

Zutterman, *Jean,* painter, f. 1525, l. 1550 – B ▭ ThB XXXVI.

Žutty, *Pierre Adolphe* → **Jutti,** *Pierre Adolphe*

Žuty, *Pierre Adolphe* → **Jutti,** *Pierre Adolphe*

Zuur, *Adrianus,* painter, master draughtsman, * 19.12.1863 Rotterdam (Zuid-Holland), † 9.3.1937 Rotterdam (Zuid-Holland) – NL ▭ Scheen II.

Zuurbier, *Jacobus,* copper engraver, * Amsterdam, f. before 1753, l. 1767 – NL ▭ Waller.

Zuurbier, *Nicolaas,* copper engraver, * Hamburg, f. 1737, † before 27.5.1753 Amsterdam – NL ▭ ThB XXXVI; Waller.

Zuvač, *František,* landscape painter, * 17.5.1905 Plzeň – CZ ▭ Toman II.

Žuvene, *Fransua* (ChudSSSR IV.1) → **Jouvenet,** *François* (1664)

Zuylen, *Hendrick van,* painter, f. 1613, l. 1646 – NL ▭ ThB XXXVI.

Zuylen, *Jan Hendricksz. van,* still-life painter, f. about 1650 – NL ▭ Bernt III.

Zuzanig, *Nikolaus,* goldsmith, f. 1873, l. 1889 – A ▭ Neuwirth Lex. II.

Zuzanitsch, *Nikolaus* → **Zuzanig,** *Nikolaus*

Zuze, *Zigurd Janovič* (ChudSSSR IV.1) → **Zuze,** *Zigurds*

Zuze, *Zigurds* (Zuze, Zigurd Janovič), woodcutter, linocut artist, * 25.8.1929 Riga – LV ▭ ChudSSSR IV.1.

Zuzenkov, *Ivan Illarionovič,* toymaker, toy designer, * 15.9.1907 Abaševo (Penza) – RUS ▭ ChudSSSR IV.1.

Zuzenkov, *Ivan Larionovič* → **Zuzenkov,** *Ivan Illarionovič*

Zuzio, *Giovanni,* goldsmith, f. 1462 – I ▭ ThB XXXVI.

Zuzuarregui, *Antonio de,* painter, f. 1886 – E ▭ Cien años XI.

Zuzunaga, *Mariano,* photographer, * 1953 – PE, E ▭ ArchAKL.

Zuzunaga Schröder, *Mariano,* photographer, * 1953 Lima – PE, E ▭ ArtCatalàContemp.

Žváček, *František,* painter, * 18.3.1905 Řimice, † 9.1.1976 Prag – CZ ▭ Toman II; Vollmer V.

Zvaev, *Pavel Vasil'evič,* porcelain painter, icon painter, copyist, f. 1846 – RUS ▭ ChudSSSR IV.1.

Zvaev, *Vasilij Vasil'evič,* porcelain painter, animal painter, f. 1846 – RUS ▭ ChudSSSR IV.1.

Zvagule, *Edite* (Zvagule, Édite Ėrnestovna), ceramist, * 20.1.1937 Priekule – LV ▭ ChudSSSR IV.1.

Zvagule, *Édite Ėrnestovna* (ChudSSSR IV.1) → **Zvagule,** *Edite*

Zvagūzis, *Indulis* (Zvaguzis, Indulis Robertovič), graphic artist, * 24.3.1928 Vecpiebalga – LV ▭ ChudSSSR IV.1.

Zvaguzis, *Indulis Robertovič* (ChudSSSR IV.1) → **Zvagūzis,** *Indulis*

Zvaigznite, *Guna* (Zvajgznite, Guna Viktorovna), * 9.1.1929 Riga – LV ▭ ChudSSSR IV.1.

Zvaigznite, *Guna Viktorovna* (ChudSSSR IV.1) → **Zvaigznite,** *Guna*

Zvancev, *Michail Petrovič,* stage set designer, graphic artist, * 19.1.1902 Nižnij Novgorod, † 20.8.1977 Gor'kij – RUS ▭ ChudSSSR IV.1.

Zvanceva, *Elizaveta Nikolaevna* (Zvantseva, Elizabeta Nikolaevna; Zvantsewa, Yelizavetea), painter, * 30.11.1864, † 22.8.1921 – RUS ▭ DA XXXIII; Milner.

Zvancov, *Michail Petrovič* → **Zvancev,** *Michail Petrovič*

Zvanceva, *Elizaveta Nikolaevna* → **Zvanceva,** *Elizaveta Nikolaevna*

Zvantseva, *Elizabeta Nikolaevna* (Milner) → **Zvanceva,** *Elizaveta Nikolaevna*

Zvantsewa, *Yelizavetea* (DA XXXIII) → **Zvanceva,** *Elizaveta Nikolaevna*

Zvāra, *Zenta* (Zvara, Zenta Antonovna), miniature sculptor, * 22.7.1924 Riga – LV ▭ ChudSSSR IV.1.

Zvara, *Zenta Antonovna* (ChudSSSR IV.1) → **Zvāra,** *Zenta*

Zvejniece, *Dzintra* (Zvejniece, Dzintra Karlovna), decorator, * 9.3.1939 Liepaja – LV ▭ ChudSSSR IV.1.

Zvejniece, *Dzintra Karlovna* (ChudSSSR IV.1) → **Zvejniece,** *Dzintra*

Zvejnieks, *Andrej Janovič* (ChudSSSR IV.1) → **Zvejnieks,** *Āndrejs*

Zvejnieks, *Āndrejs* (Zvejnieks, Andrej Janovič), decorator, painter, * 6.1.1939 Sunakete (Lettland) – LV ▭ ChudSSSR IV.1.

Zvelebil, *Kamil,* painter, graphic artist, illustrator, * 18.3.1888 Prag-Smíchov – CZ ▭ Toman II.

Zvenigorodskij, *Boris Fedorovič* → **Zvinagrodski,** *Barys Fëdaravič*

Zvenigorodskij, *Vitalij Borisovič* (ChudSSSR IV.1) → **Zvenygorods'kyj,** *Vitalij Borysovyč*

Zvenigorodskij, *Vladimir Aleksandrovič* (ChudSSSR IV.1) → **Zvenihorods'kyj,** *Volodymyr Oleksandrovyč*

Zvenigorods'kyj, *Vitalyj Borysovyč* → **Zvenygorods'kyj,** *Vitalij Borysovyč*

Zvenigorods'kyj, *Volodymyr Oleksandrovyč* → **Zvenihorods'kyj,** *Volodymyr Oleksandrovyč*

Zvenihorods'kyj, *Volodymyr Oleksandrovyč* (Zvenigorodskij, Vladimir Aleksandrovič), graphic artist, painter, exhibit designer, * 12.2.1924 Bugul'ma – UA, RUS ▭ ChudSSSR IV.1.

Zvenygorods'kyj, *Vitalij Borysovyč* (Zvenigorodskij, Vitalij Borisovič), monumental artist, painter, * 16.5.1931 Denisovka (Cherson) – UA ▭ ChudSSSR IV.1; SChU.

Zver, *Donn,* potter, * 22.8.1948 Millgrove (Ontario) – CDN ▭ Ontario artists.

Zverev, *Afanasij,* copper engraver, f. 1680 – RUS ▭ ChudSSSR IV.1.

Zverev, *Aleksej,* copper engraver, f. 1796 – RUS ▭ ChudSSSR IV.1.

Zverev, *Anatolij Timofeevič* (Zwereff, Anatolij Timofejewitsch), painter, * 3.11.1931 Moskau, † 9. or 12.12.1986 Moskau – USA ▭ Vollmer VI.

Zverev, *Anatolij Timofeevič* (Zverev, Anatoly), painter, * 3.11.1931 Moskau, † 9.12.1986 or 12.12.1986 Moskau – RUS ▭ DA XXXIII.

Zverev, *Anatoly* (DA XXXIII) → **Zverev,** *Anatolij Timofeevič*

Zverev, *Michail Ivanovič,* book illustrator, stage set designer, graphic artist, book art designer, * 17.1.1912 Grjazi – RUS ▭ ChudSSSR IV.1.

Zverev, *Nikolaj Nikolaevič (1898),* silversmith, f. 1898, l. 1912 – RUS ▭ ChudSSSR IV.1.

Zverev, *Nikolaj Nikolaevič (1914),* graphic artist, * 24.8.1914 St. Petersburg, † 26.1.1982 Leningrad – RUS ▭ ChudSSSR IV.1.

Zverev, *Serafim Aleksandrovič,* painter, * 20.6.1912 Moskau, † 28.3.1979 Moskau – RUS ▭ ChudSSSR IV.1.

Zverev, *Tichon,* copper engraver, * 1782, l. 1802 – RUS ▭ ChudSSSR IV.1.

Zverev, *Timofej,* engraver, f. 1797 – RUS ▭ ChudSSSR IV.1.

Zverev, *Vasili Aleksandrovich* (Milner) → **Zverev,** *Vasilij Aleksandrovič*

Zverev, *Vasilij Aleksandrovič* (Zverev, Vasili Aleksandrovich), portrait painter, * 22.8.1883 Sima (Vladimir), † 5.5.1942 Leningrad – RUS ▭ ChudSSSR IV.1; Milner.

Zvěřina, *Bohumil,* painter, sculptor, * 12.8.1899 Prag, l. 1942 – CZ ▭ Toman II.

Zvěřina, *František,* copper engraver, painter, f. 1841, † 1852 – CZ ▭ Toman II.

Zvěřina, *František Bohumír* (ELU IV; Toman II) → **Zvěřina,** *Franz Bohumír*

Zverina, *Franz Bohumil* (Fuchs Maler 19.Jh. Erg.-Bd II) → **Zvěřina,** *Franz Bohumír*

Zvěřina, *Franz Bohumír* (Zvěřina, František Bohumír; Zverina, Franz Bohumil), master draughtsman, painter, * 4.2.1835 Hrotowitz (Mähren), † 27.12.1908 Wien – CZ, A, I, HR ▭ ELU IV; Fuchs Maler 19.Jh. Erg.-Bd II; Fuchs Maler 19.Jh. IV; ThB XXXVI; Toman II.

Zver'kov, *Efrem Ivanovič,* painter, * 1.2.1921 Nesterovo (Twer) – RUS ▭ ChudSSSR IV.1; Kat. Moskau II.

Zver'kova, *Lilija Sergeevna* → **Zverkova,** *Lilija Sergeevna*

Zverkova, *Lilija Sergeevna,* miniature painter, * 29.3.1941 Prokop'evsk – RUS ▭ ChudSSSR IV.1.

Zvesdočetov, *Konstantin,* graphic artist, painter, assemblage artist, installation artist, * 1959 – RUS ▭ Kat. Ludwigshafen.

Zvetkow, *Panthelej* → **Cvetkov,** *Pantelej Todorov*

Zvezdin, *Fedor Filippovič,* copper founder, brass founder, f. 1824, l. 1840 – RUS ▭ ChudSSSR IV.1.

Zvezdin, *Nikolaj Vasil'evič,* painter, * 1883 Moskau, † 1940 Sverdlovsk – RUS ▭ ChudSSSR IV.1.

Zvezdina, *Elizabeta Dmitrievna,* lace maker, * 27.8.1900 Dunjakovo (St. Petersburg) – RUS ▭ ChudSSSR IV.1.

Zvezdkin, *Jurij Alekseevič,* landscape painter, * 17.2.1928 Moskau – RUS ▭ ChudSSSR IV.1.

Zvezdočetov, *Ivan Fedorovič,* silversmith, * 1774, l. 1792 – RUS ▭ ChudSSSR IV.1.

Zvezdočetov, *Michail Fedorovič,* silversmith, * 1772, l. 1792 – RUS ▭ ChudSSSR IV.1.

Zvezdočetovy (brat'ja) → **Zvezdočetov,** *Ivan Fedorovič*

Zvezdočetovy (brat'ja) → **Zvezdočetov,** *Michail Fedorovič*

Zviedris, *Aleksandr Karlovič* (ChudSSSR IV.1) → **Zviedris,** *Aleksandrs*

Zviedris, *Aleksandrs* (Zviedris, Aleksandr Karlovič), landscape painter, graphic artist, * 4.6.1905 Reval – LV ▭ ChudSSSR IV.1; Vollmer VI.

Zvinagrodski, *Barys Fëdaravič* (Zvinogrodskij, Boris Fedorovič), painter, stage set designer, * 13.3.1896 Artvin, † 29.9.1982 – BY, UA, RUS ▭ ChudSSSR IV.1.

Zvinogrodskij, *Boris Fedorovič* (ChudSSSR IV.1) → **Zvinagrodski,** *Barys Fëdaravič*

Zvirbule, *Alisa Ērnestovna* (ChudSSSR IV.1) → **Zvirbule,** *Alise*

Zvirbule, *Alise* (Zvirbule, Alisa Ērnestovna), painter, graphic artist, * 16.10.1906 (Ujesd) Dundaga (Lettland) – LV ▭ ChudSSSR IV.1.

Zvirbule, *Māra* (Zvirbule, Mara Igorevna), gobelin knitter, * 1.8.1942 Riga – LV ▭ ChudSSSR IV.1.

Zvirbule, *Mara Igorevna* (ChudSSSR IV.1) → **Zvirbule,** *Māra*

Zvirbulis, *Ēgon Vilevič* (ChudSSSR IV.1) → **Zvirbulis,** *Egons*

Zvirbulis, *Egons* (Zvirbulis, Ēgon Vilevič), sculptor, * 25.4.1907 (Hof) Ešči (Bauska) – LV ▭ ChudSSSR IV.1.

Zvirbulis, *Jānis,* painter, * 3.5.1905 Zelli (Bauni) – LV, D, RUS ▭ ThB XXXVI; Vollmer V; Vollmer VI.

Zvirbulis, *Juris* (Zvirbulis, Juris Teodorovič), graphic artist, watercolourist, * 9.1.1944 Riga – LV ▭ ChudSSSR IV.1.

Zvirbulis, *Juris Teodorovič* (ChudSSSR IV.1) → **Zvirbulis,** *Juris*

Zvirbulis, *Normund Petrovič* (ChudSSSR IV.1) → **Zvirbulis,** *Normunds*

Zvirbulis, *Normunds* (Zvirbulis, Normund Petrovič), graphic artist, * 28.10.1929 Riga, † 1.10.1973 Riga – LV ▭ ChudSSSR IV.1.

Žvirgždas, *Stanislovas,* photographer, * 13.9.1941 – LT ▭ ArchAKL.

Zvirinskij, *Karl Iosifovič* (ChudSSSR IV.1) → **Zviryns'kyj,** *Karlo Josypovyč*

Zviryns'kyj, *Karlo Josypovyč* (Zvirinskij, Karl Iosifovič), painter, graphic artist, * 14.8.1923 Lavrive (West-Ukraine) – UA ▭ ChudSSSR IV.1.

Zvjagin, *Michail Leonidovič,* painter, graphic artist, textile artist, * 7.7.1931 Leningrad – RUS ▭ ChudSSSR IV.1.

Zvjagincev, *Rostislav Michajlovič* (ChudSSSR IV.1) → **Zvjagincev,** *Rostyslav Mychajlovyč*

Zvjagincev, *Rostyslav Mychajlovyč* (Zvjagincev, Rostislav Michajlovič), painter, * 17.3.1938 Kirovskoe (Sachalin) – UA ▭ ChudSSSR IV.1.

Zvjagincev, *Venedikt Evgen'evič,* painter, stage set designer, * 1907 Gelendžik – RUS ▭ ChudSSSR IV.1.

Zvokov, *Nikita Vasil'evič,* goldsmith, silversmith, * 1699 Moskau, † 1750 – RUS ▭ ChudSSSR IV.1.

Zvonarev, *Fedor Pavlovič,* painter, * 24.5.1929 Voronež – RUS ▭ ChudSSSR IV.1.

Zvonarev, *Nikolaj Ivanovič,* filmmaker, * 2.5.1911 Ozery (Moskau), † 3.3.1975 Moskau – RUS ▭ ChudSSSR IV.1.

Zvonareva, *Tat'jana Borisovna,* book illustrator, graphic artist, book art designer, * 24.7.1905 Dubrovskaja – RUS ▭ ChudSSSR IV.1.

Zvoncov, *Vasilij Michajlovič,* graphic artist, * 13.4.1917 Vachon'kino (Vologda) – RUS ▭ ChudSSSR IV.1.

Zvoncova, *Ekaterina Vasil'evna,* graphic artist, * 16.3.1947 Leningrad – RUS ⌒ ChudSSSR IV.1.

Zvoník, *Vít,* painter, f. 1631 – CZ ⌒ Toman II.

Zvorničanin, *Todor,* goldsmith, f. 1821, l. 1840 – BiH ⌒ Mazalić.

Zvorničanin, *Todor Todorov,* goldsmith, f. 1829 – BiH ⌒ Mazalić.

Zvorykin, *Boris Vasilievič* (Zvorykin, Boris Vasilievich), graphic artist, painter, book art designer, * 1.10.1872 Moskau, † Paris, l. after 1921 – RUS ⌒ ChudSSSR IV.1; Milner; Severjuchin/Lejkind.

Zvorykin, *Boris Vasilievich* (Milner) → **Zvorykin,** *Boris Vasilievič*

Zwaaf, *George* (Vollmer VI) → **Zwaaf,** *Isidore*

Zwaaf, *Isidore* (Zwaaf, George), painter, master draughtsman, * 28.1.1919 Scheveningen (Zuid-Holland) – NL, ZA ⌒ Scheen II; Vollmer VI.

Zwaagstra, *Waldimir,* painter, * 8.3.1937 Nieuwendam (Noord-Holland) – NL ⌒ Scheen II.

Zwaal, *Maria Jacoba van der* → **Cler,** *Mies de*

Zwaal, *Paulina Johanna,* watercolourist, master draughtsman, * 18.10.1906 Amsterdam (Noord-Holland) – NL ⌒ Scheen II.

Zwaal, *Pauline* → **Zwaal,** *Paulina Johanna*

Zwaan, *Cor de* → **Zwaan,** *Cornelia Antonia Wilhelmina de*

Zwaan, *Cornelia Antonia Wilhelmina de,* painter, * 6.3.1916 Semarang (Java) – NL, RI, F, CH, D ⌒ Scheen II.

Zwaan, *Cornelis Christiaan,* portrait painter, * 11.5.1882 Amsterdam (Noord-Holland), † 17.5.1964 Detroit (Michigan) – NL, USA ⌒ Scheen II.

Zwaan, *Gijsbertus,* illustrator, * 14.3.1927 Amsterdam (Noord-Holland) – NL ⌒ Scheen II.

Zwaan, *Johannes Charles de,* painter, * 16.1.1811 Den Haag (Zuid-Holland), l. 1859 – NL ⌒ Scheen II.

Zwaan, *Klaas,* marine painter, landscape painter, still-life painter, watercolourist, master draughtsman, * 24.9.1922 Spakenburg (Utrecht) – NL ⌒ Scheen II.

Zwaanshals, *D.* (ThB XXXVI) → **Zwaanshals,** *Dirk*

Zwaanshals, *Dirk* (Zwaanshals, D.), landscape painter, * 20.11.1862 Vlissingen (Zeeland), † about 1.2.1943 Valkenswaard (Noord-Brabant) – NL ⌒ Scheen II; ThB XXXVI.

Zwaanswijk, *Pieter,* graphic artist, painter, * 12.9.1947 Haarlem (Noord-Holland) – NL ⌒ Scheen II.

Zwaede, *H. F.,* architect, f. 1746 – D ⌒ ThB XXXVI.

Zwaen, *Willem up de* → **Zwanne,** *Willim up de*

Zwaen, *Willem de* → **Zwanne,** *Willim up de*

Zwaerdecroon, *Bernardus,* painter, * about 1617 Utrecht, † 16.10.1654 Utrecht – NL ⌒ ThB XXXVI.

Zwaert, *Hendrick die* → **Zwart,** *Hendrick die*

Zwaert, *Hendrick de* → **Zwart,** *Hendrick die*

Zwaervelde, *Jan van* (Van Zwaervelde, Jan), painter, * 1574 Dendermonde, l. 1629 (?) – B ⌒ DPB II.

Zwaferink, *Joseph Johannes,* watercolourist, master draughtsman, calligrapher, * 24.3.1927 Losser (Overijssel) – NL ⌒ Scheen II.

Zwahlen, *Abraham André* → **Zwahlen,** *André*

Zwahlen, *Abraham-André* (Brun III) → **Zwahlen,** *André*

Zwahlen, *André* (Zwahlen, Abraham-André), painter, * 13.3.1830 Genf, † 9.10.1903 Veyrier – CH ⌒ Brun III; ThB XXXVI.

Zwahlen, *Christian,* landscape painter, flower painter, * 22.3.1904 Bern, † 1977 – CH ⌒ ThB XXXVI; Vollmer V.

Zwahlen, *Ernst,* painter, master draughtsman, * 1.1.1927 – CH ⌒ LZSK; Plüss/Tavel II.

Zwan, *Kazimierz,* painter, * 1792, † 1858 Warschau – PL ⌒ ThB XXXVI.

Zwanenbeek, *Johan Willem,* still-life painter, portrait painter, miniature painter, * 5.8.1922 Den Haag (Zuid-Holland) – NL ⌒ Scheen II.

Zwanenburg (Waller) → **Wijn,** *Souwtje de*

Zwanne, *Willem de* → **Zwanne,** *Willim up de*

Zwanne, *Willim up de,* painter, f. 1468 – B ⌒ ThB XXXVI.

Zwantziger, *Aspasia,* painter, graphic artist, illustrator, f. before 1930 – D ⌒ Vollmer VI.

Zwarg, *Kurt,* watercolourist, * 1908 – D ⌒ Vollmer V.

Zwart, *Adrianus Johannes,* painter, master draughtsman, * 30.8.1903 Rijswijk (Zuid-Holland) – NL, E ⌒ Scheen II.

Zwart, *Albert Gerrits* → **Swart,** *Albert Gerrits*

Zwart, *Arie* → **Zwart,** *Adrianus Johannes*

Zwart, *Carel Cornelis de (1851),* decorative painter, * 26.5.1851 Den Haag (Zuid-Holland), † 4.10.1928 Den Haag (Zuid-Holland) – NL ⌒ Scheen II.

Zwart, *Carel Cornelis de (1882),* decorative painter, * 2.8.1882 Den Haag (Zuid-Holland), † 22.3.1948 Den Haag (Zuid-Holland) – NL ⌒ Scheen II.

Zwart, *Chris* → **Zwart,** *Christiaan*

Zwart, *Christiaan,* watercolourist, master draughtsman, designer, illustrator, * 27.10.1936 Doetinchem (Gelderland) – NL ⌒ Scheen II.

Zwart, *Hendrick die,* master draughtsman, * Gouda (?), f. 1517 – NL ⌒ ThB XXXVI.

Zwart, *Karst* → **Zwart,** *Karst Louis*

Zwart, *Karst Louis,* illustrator, watercolourist, master draughtsman, * 12.9.1936 Wassenaar (Zuid-Holland) – NL, IL ⌒ Scheen II.

Zwart, *Kees* → **Zwart,** *Kornelis Harmannus*

Zwart, *Kornelis Harmannus,* photographer, graphic designer, book art designer, * 15.2.1931 Den Haag (Zuid-Holland) – NL ⌒ Scheen II.

Zwart, *Louis de,* sculptor, * 7.7.1915 Haarlem (Noord-Holland) – NL ⌒ Mak van Waay; Scheen II; Vollmer V.

Zwart, *M.* (Mak van Waay) → **Zwart,** *Marinus*

Zwart, *Maria Josepha* → **Cohen,** *Mieke*

Zwart, *Marinus* (Zwart, M.), painter, * 9.8.1882 Amsterdam (Noord-Holland), l. before 1970 – NL ⌒ Mak van Waay; Scheen II.

Zwart, *P. de* (Mak van Waay) → **Zwart,** *Petrus Henricus Antonius de*

Zwart, *Peter* → **Zwart,** *Pieter Willem*

Zwart, *Petrus de* → **Zwart,** *Petrus Henricus Antonius de*

Zwart, *Petrus Henricus Ant. de* (ThB XXXVI) → **Zwart,** *Petrus Henricus Antonius de*

Zwart, *Petrus Henricus Antonius de* (Zwart, P. de; Zwart, Petrus Martinus Antonius de; Zwart, Petrus Henricus Ant. de; Zwart, Piet de), figure painter, landscape painter, still-life painter, etcher, master draughtsman, * 29.2.1880 Den Haag (Zuid-Holland), † about 24.11.1967 Den Haag (Zuid-Holland) – NL ⌒ Mak van Waay; Scheen II; ThB XXXVI; Vollmer V; Waller.

Zwart, *Petrus Martinus Antonius de* (Scheen II) → **Zwart,** *Petrus Henricus Antonius de*

Zwart, *Piet de* (Vollmer V) → **Zwart,** *Petrus Henricus Antonius de*

Zwart, *Piet* (DA XXXIII; Krichbaum; Naylor) → **Zwart,** *Pieter*

Zwart, *Piet Henricus Ant. de* → **Zwart,** *Petrus Henricus Antonius de*

Zwart, *Pieter de* → **Zwart,** *Petrus Henricus Antonius de*

Zwart, *Pieter* (Zwart, Piet (1885)), photographer, designer, typographer, architect, * 28.5.1885 Zaandijk (Noord-Holland), † 24.9.1977 or 27.9.1977 Leidschendam (Zuid-Holland) or Wassenaar (Zuid-Holland) – NL ⌒ DA XXXIII; Krichbaum; Naylor.

Zwart, *Pieter Willem,* painter, * 20.11.1911 Schoten (Noord-Holland) – NL ⌒ Scheen II.

Zwart, *Wilhelmus H. P. J. de* (ThB XXXVI) → **Zwart,** *Wilhelmus Hendrikus Petrus Johannes de*

Zwart, *Wilhelmus Hendricus Petrus Johannes de* (Waller) → **Zwart,** *Wilhelmus Hendrikus Petrus Johannes de*

Zwart, *Wilhelmus Hendrikus Petrus Johannes de* (Zwart, Willem (1862); Zwart, Wilhelmus Hendricus Petrus Johannes de; Zwart, Wilhelmus H. P. J. de), etcher, watercolourist, master draughtsman, * 10.5.1862 or 16.5.1862 Den Haag (Zuid-Holland), † 11.12.1931 Den Haag (Zuid-Holland) – NL ⌒ DA XXXIII; Scheen II; ThB XXXVI; Waller.

Zwart, *Willem de* → **Zwart,** *Wilhelmus Hendrikus Petrus Johannes de*

Zwart, *Willem* (Zwart, Willem (1867)), painter, master draughtsman, lithographer, * 7.12.1867 Warffum (Groningen), † 17.3.1957 Amsterdam (Noord-Holland) – NL ⌒ Scheen II; ThB XXXVI; Waller.

Zwart, *Willem (1862)* (DA XXXIII) → **Zwart,** *Wilhelmus Hendrikus Petrus Johannes de*

Zwart, *Willem Dirk* → **Zwart,** *Willem*

Zwartjens, *Albert* → **Zwartjens,** *Albertus Stephanus*

Zwartjens, *Albertus Stephanus,* watercolourist, master draughtsman, * 13.6.1902 Utrecht (Utrecht) – NL ⌒ Scheen II.

Zwartjens, *Marcelis Franciscus,* tiler, tile painter, * 3.3.1877 Vianen (Zuid-Holland) or Vianen (Noord-Brabant), † 19.6.1949 Utrecht (Utrecht) – NL ⌒ Scheen II.

Zwartjes, *Franciscus Antonius Maria,* sculptor, painter, master draughtsman, * 13.5.1927 Alkmaar (Noord-Holland) – NL ⌒ Scheen II.

Zwartjes, Frans → Zwartjes, Franciscus
Antonius Maria
Zweck, Casimir, amber artist, f. 1551
– RUS, D ⊡ ThB XXXVI.
Zwecker, Heinrich, genre painter,
* 16.9.1811 Frankfurt (Main),
† 13.5.1858 Frankfurt (Main) – D
⊡ ThB XXXVI.
Zwecker, J. B. (Johnson II) → Zwecker,
Johann Baptist
Zwecker, Johann Baptist (Zwecker,
Johann-Baptiste; Zwecker, J. B.), painter,
illustrator, etcher, * 18.9.1814 Frankfurt
(Main), † 10.1.1876 London – D, GB
⊡ Gordon-Brown; Houfe; Johnson II.
Zwecker, Johann-Baptiste (Gordon-Brown)
→ Zwecker, Johann Baptist
Zwecker, T. B., figure painter, landscape
painter, f. 1853, l. 1872 – GB ⊡ Wood.
Zweden, Johan van → Zweden, Johan
Hendrik van
Zweden, Johan Hendrik van,
watercolourist, master draughtsman,
sculptor, * 27.6.1896 or 29.6.1896
Winschoten (Groningen), l. before 1970
– NL ⊡ Mak van Waay; Scheen I;
Vollmer V.
Zweder, painter, f. 1429, l. 1435 – NL
⊡ ThB XXXVI.
Zweed, Sjoerd, painter, modeller,
* 8.4.1915 Hindeloopen (Friesland)
– NL ⊡ Scheen II.
Zweedijk, Willem Joh. George (Vollmer
VI) → Zweedijk, Willem Johan George
Zweedijk, Willem Johan George (Zweedijk,
Willem Joh. George), architect, landscape
painter, * 22.2.1897 Padang (Sumatra),
l. before 1970 – RI, NL ⊡ Scheen II;
Vollmer VI.
Zweege, Jacobus ten, faience painter,
* 15.3.1855 Makkum (Friesland),
† 24.1.1917 Makkum (Friesland) – NL
⊡ Scheen II.
Zweege, Willem ten, faience painter,
designer, * 20.4.1831 Makkum
(Friesland), † 1.10.1896 Makkum
(Friesland) – NL ⊡ Scheen II.
Zweep, Douwe van der → Zweep, Douwe
Jan van der
Zweep, Douwe Jan van der, painter,
lithographer, linocut artist, master
draughtsman, * 10.4.1890 Utrecht
(Utrecht), l. before 1970 – NL
⊡ Mak van Waay; Scheen II;
ThB XXXVI; Vollmer V; Waller.
Zweer, Cornelis → Sweer, Cornelis
Zweerisz, Anna Catharina, artisan, master
draughtsman, * 30.4.1794 Amsterdam
(Noord-Holland), † 26.9.1857 Amsterdam
(Noord-Holland) – NL ⊡ Scheen II.
Zweerts, Arnold, master draughtsman,
etcher, mosaicist, fresco painter,
* 29.11.1918 Bussum (Noord-Holland)
– NL, DK, I, GB, USA ⊡ Scheen II.
Zweerts, H., glass artist, f. 1762 – NL
⊡ ThB XXXVI.
Zweertvagher, Berthelemeus, glass
painter, f. 1411, l. 1433 – B, NL
⊡ ThB XXXVI.
Zweerus, H.J.M. (Vollmer V) → Zweerus,
Hendrik Johan Maria
Zweerus, Hendrik Johan Maria (Zweerus,
H.J.M.), sculptor, * 24.7.1920 Bergen
(Nord-Holland) – NL ⊡ Scheen II;
Vollmer V.
Zwehl, Hans von, landscape painter,
* 13.9.1845 München – D
⊡ ThB XXXVI.
Zweiback, Szymon → Cwajbak, Szymon

Zweidler, Hans, painter, etcher,
lithographer, * 16.2.1941 – CH, F
⊡ LZSK.
Zweidler, Petrus, cartographer, * about
1570 Teuschnitz(?), † 7.4.1613 – D
⊡ Sitzmann; ThB XXXVI.
Zweidorff, Frederik Ludvig Christian
(Zweidorff, Frederik Ludwig Christian),
porcelain colourist, * 24.5.1816
Ålborg, † 12.3.1865 Roskilde – DK
⊡ Neuwirth II; ThB XXXVI.
Zweidorff, Frederik Ludwig Christian
(Neuwirth II) → Zweidorff, Frederik
Ludvig Christian
Zweifel, David, pewter caster, * 9.7.1767,
† 20.10.1818 – CH ⊡ Bossard.
Zweifel, Jakob, architect, * 29.9.1921 Wil
(St. Gallen) – CH ⊡ Plüss/Tavel II;
Vollmer VI.
Zweifel, Johann David, painter, master
draughtsman, f. 1655, l. 1676 – D
⊡ ThB XXXVI.
Zweifel, Peter, ceramist, * 27.3.1949
Hanau – D ⊡ WWCCA.
Zweifel, Vincenz, landscape painter,
* 1824 Kaltbrunn (Sankt Gallen) – CH
⊡ Brun III; ThB XXXVI.
Zweig, miniature painter, f. 1777 – A
⊡ ThB XXXVI.
Zweig, Beatrice, painter, * 27.5.1902
Berlin – D ⊡ Vollmer V.
Zweig, Georg, potter, * 1679, † 18.2.1743
– D ⊡ Sitzmann.
Zweig, Heinrich (1642) (Zweig, Heinrich
(1)), potter, * Einberg, f. 1642 – D
⊡ Sitzmann.
Zweig, Heinrich (1673) (Zweig, Heinrich
(2)), potter, f. 1673 – D ⊡ Sitzmann.
Zweig, Joh. Georg Heinrich, potter,
f. 1681 – D ⊡ Sitzmann.
Zweigbergk, Bo E:son von, landscape
painter, still-life painter, master
draughtsman, graphic artist, * 14.2.1897
Charlottenberg (Schweden), † 1940
Gårda or Göteborg – S ⊡ Konstlex.;
SvK; SvKL V; Vollmer V.
Zweigbergk, Brita von (Zweigbergk, Brita
Margareta Lindblom von; Zweigbergk,
Brita Margareta), master draughtsman,
painter, * 27.6.1919 – S ⊡ Konstlex.;
SvK; SvKL V.
Zweigbergk, Brita Margareta (SvK) →
Zweigbergk, Brita von
Zweigbergk, Brita Margareta Lindblom
von (SvKL V) → Zweigbergk, Brita
von
Zweigbergk, Carl Axel von, painter,
* 29.4.1837 Stockholm, † 1.4.1896
Lidköping – S ⊡ SvKL V.
Zweigbergk, Samuel von → Zweigbergk,
Samuel Georg von
Zweigbergk, Samuel Georg von,
cartographer, painter, * 18.10.1792,
† 1864 Remningstorp (Valle socken) – S
⊡ SvKL V.
Zweigbergk, Ulf von, painter, master
draughtsman, graphic artist, * 27.3.1926
Stockholm – S ⊡ SvKL V.
Zweigle, Walter, history painter, illustrator,
* 17.3.1859 Stuttgart, † 1904 Stuttgart
– D ⊡ Ries; ThB XXXVI.
Zweiniger, Arthur, sculptor, * 28.5.1879
Leipzig, l. before 1947 – D
⊡ ThB XXXVI.
Zweitler, Petrus → Zweidler, Petrus
Zwelidumile Geelboi Mgxaji Mslaba Feni
→ Dumile, Mslaba
Zwenderling, Joh. Gottfried, sculptor,
f. 1686, l. 1704 – D ⊡ ThB XXXVI.

Zwengauer, Anton (1810), landscape
painter, * 11.10.1810 München,
† 13.6.1884 München – D
⊡ Münchner Maler IV; ThB XXXVI.
Zwengauer, Anton (1850) (Jansa;
Münchner Maler IV) → Zwengauer,
Anton Georg
Zwengauer, Anton Georg (Zwengauer,
Anton (1850)), landscape
painter, * 12.6.1850 München,
† 18.1.1928 München – D ⊡ Jansa;
Münchner Maler IV; ThB XXXVI.
Zwengs, Bartoloměj Jakub, sculptor,
f. 20.10.1699, l. 1708 – CZ
⊡ Toman II.
Zwenig, Alex., sculptor, f. 1746 – A
⊡ ThB XXXVI.
Zwerchfeld, Lienhard, sculptor,
* Burghausen(?), f. 1506, l. 1518 –
D ⊡ ThB XXXVI.
Zwereff, Anatolij Timofejewitsch (Vollmer
VI) → Zverev, Anatolij Timofeevič
Zwerew, Anatoli Timofejewitsch →
Zverev, Anatolij Timofeevič
Zwerg, Franz, cabinetmaker, f. 1734 – D
⊡ ThB XXXVI.
Zwerger (Maurer-Familie) (ThB XXXVI)
→ Zwerger, Georg (1631)
Zwerger (Maurer-Familie) (ThB XXXVI)
→ Zwerger, Georg (1659)
Zwerger (Maurer-Familie) (ThB XXXVI)
→ Zwerger, Jakob
Zwerger (Maurer-Familie) (ThB XXXVI)
→ Zwerger, Johann
Zwerger (Maurer-Familie) (ThB XXXVI)
→ Zwerger, Matthias
Zwerger (Maurer-Familie) (ThB XXXVI)
→ Zwerger, Nikolaus
Zwerger (Maurer-Familie) (ThB XXXVI)
→ Zwerger, Peter
Zwerger (Maurer-Familie) (ThB XXXVI)
→ Zwerger, Philipp
Zwerger (Maurer-Familie) (ThB XXXVI)
→ Zwerger, Philipp Jakob
Zwerger (Maurer-Familie) (ThB XXXVI)
→ Zwerger, Wolfgang
Zwerger, Eduard, copper engraver,
* 1820 Freiburg im Breisgau – D
⊡ ThB XXXVI.
Zwerger, Elise, painter, * 19.10.1890
Mayerling, † 6.6.1970 Klosterneuburg
– A ⊡ Fuchs Geb. Jgg. II.
Zwerger, Georg (1631), mason, f. 1631,
† 1675 – D ⊡ ThB XXXVI.
Zwerger, Georg (1659), mason, f. 1659,
l. 1676 – D ⊡ ThB XXXVI.
Zwerger, Jakob, mason, f. 1635, † 1675
– D ⊡ ThB XXXVI.
Zwerger, Joh. Peter → Zwerger, Peter
Zwerger, Johann, mason, * 1651
München, † 1696 – D ⊡ ThB XXXVI.
Zwerger, Johann Nepomuk, sculptor,
* 28.4.1796 Donaueschingen, † 26.6.1868
Cannstatt or Frankfurt – D ⊡ Nagel;
ThB XXXVI.
Zwerger, Matthias, stonemason, f. 1735
– D ⊡ ThB XXXVI.
Zwerger, Nikolaus, mason, f. 1780,
l. 1782 – D ⊡ ThB XXXVI.
Zwerger, Peter, mason, f. 1713 – D
⊡ ThB XXXVI.
Zwerger, Philipp, mason, f. 1673, † 1702
– D ⊡ ThB XXXVI.
Zwerger, Philipp Jakob, mason, * 1685,
† 1758 – D ⊡ ThB XXXVI.
Zwerger, Reinhold, painter,
commercial artist, woodcutter,
* 27.5.1924 Kirchberg (Wechsel) – A
⊡ Fuchs Maler 20.Jh. IV.

Zwerger, *Wolfgang*, mason, * about 1640,
† 1715 – D ▭ ThB XXXVI.
Zwergfeld, *Lienhard* → Zwerchfeld,
Lienhard
Zwergfeldt, *Lienhard* → Zwerchfeld,
Lienhard
Zwerver, *Dolf*, painter, * 27.2.1932
Nijehaske (Friesland) – NL ▭ Scheen II.
Zwerver, *Jan*, watercolourist, master
draughtsman, designer, * 24.8.1907
Harlingen (Friesland) – NL ▭ Scheen II.
Zwerver, *K. de*, etcher, master
draughtsman, f. 1924 – NL ▭ Waller.
Zwerwesten, *August* → Zuerwesten,
August
Zwescheri, *Guisi*, painter, f. 1880 – GB
▭ Wood.
Zwettler, *Josef Bedřich* (Toman II) →
Zwettler, *Josef Friedrich*
Zwettler, *Josef Friedrich* (Zwettler, Josef
Bedřich), landscape painter, lithographer,
* 1788 Prag, † 28.2.1841 Prag – CZ
▭ ThB XXXVI; Toman II.
Zweybrück, *Emmy* (ThB XXXVI) →
Zweybrück-Prochaska, *Emmy*
Zweybrück-Prochaska, *Emmy* (Zweybrück,
Emmy), artisan, painter, commercial
artist, * 4.4.1890 Wien, † 5.6.1956 New
York – A, USA ▭ Fuchs Geb. Jgg. II;
ThB XXXVI; Vollmer V.
Zweyer, *Pater Andreas* → Zweyer, *P.*
Andreas
Zweyer, *P. Andreas*, painter, * 1549
Schwyz, † 5.1.1616 (Kloster) Fahr
(Limmat) – CH ▭ ThB XXXVI.
Zweygberg, *Brita von* → Zweygberg,
Brita Maija von
Zweygberg, *Brita Maija von*, painter,
* 1.8.1915 Lahti, † 6.4.1967 Helsinki –
SF ▭ Koroma; Kuvataiteilijat; Paischeff;
Vollmer V.
Zwick, *Franz*, painter, f. 1720 – D
▭ ThB XXXVI.
Zwick, *Hans*, ivory carver, f. 1616 – D
▭ ThB XXXVI.
Zwick, *Josef*, painter, f. 1701 – D
▭ ThB XXXVI.
Zwick, *Lis*, painter, graphic artist, * 1942
Kopenhagen – DK, S ▭ Konstlex.; SvK.
Zwick, *Lukas* → Zwicklein, *Lukas*
Zwick, *Michael*, mason, f. 1655 – A, I
▭ ThB XXXVI.
Zwicke, miniature painter, * 1684
Dresden (?), † 1767 – D ▭ Bradley III.
Zwickel, *Jobst*, goldsmith, * 1560
Nürnberg, † 1624 – D ▭ Seling III;
ThB XXXVI.
Zwickel, *Joseph Kaspar* → Zwickl,
Joseph Kaspar
Zwickel-Zwickelsdorfer, *Rudolf Otto*,
painter, restorer, * 21.12.1887 Wien,
l. 1975 – A ▭ Fuchs Geb. Jgg. II.
Zwicker, *Christlieb*, painter, graphic artist,
* 24.12.1889 Berlin, l. before 1947 – D
▭ ThB XXXVI.
Zwicker, *LeRoy Judson*, painter,
* 21.7.1906 Halifax (Kanada) – CDN
▭ Vollmer V.
Zwickh, *Stefan*, carver, f. 1619, l. 1631
– D ▭ ThB XXXVI.
Zwickhl, *Josef Anton* → Zwickl, *Josef
Anton*
Zwickl, *Bartholomäus*, goldsmith,
silversmith, f. 1657, † 3.12.1688 – A
▭ List; ThB XXXVI.
Zwickl, *Franz*, painter, graphic
artist, f. about 1930 – A
▭ Fuchs Maler 20.Jh. IV.
Zwickl, *Jakob*, mason, * Wessobrunn,
f. 1762, l. 1799 – D
▭ Schnell/Schedler.

Zwickl, *Josef Anton*, goldsmith, f. 1714
– A ▭ ThB XXXVI.
Zwickl, *Joseph Kaspar*, master
draughtsman, * 1830, † 1856 – D
▭ Ries.
Zwickl, *Lukas* → Zwicklein, *Lukas*
Zwickl, *Walter*, painter, gardener,
* 16.9.1951 Wien – A
▭ Fuchs Maler 20.Jh. IV.
Zwickle, *Hubert von*, painter, graphic
artist, * 11.2.1875 Salzburg, l. before
1947 – A ▭ Fuchs Maler 19.Jh. IV;
ThB XXXVI.
Zwickle, *Johann Georg*, goldsmith,
f. 1702, † 4.12.1732 – D
▭ ThB XXXVI.
Zwicklein, *Lukas*, painter, f. 1737 – D
▭ ThB XXXVI.
Zwicklin, *Franz Michael*, silversmith,
f. 1780 – A ▭ ThB XXXVI.
Zwicknagel, *Johann Christoph*,
goldsmith, maker of silverwork, * 1625
Nürnberg, † 1692 Nürnberg (?) – D, D
▭ Kat. Nürnberg.
Zwicknagel, *Peter*, goldsmith, maker of
silverwork, * 1654 Nürnberg, † 1719
Nürnberg (?) – D, D ▭ Kat. Nürnberg.
Zwicky, *Fritz*, painter, * 15.2.1919 Mollis,
† 10.8.1980 Mollis – CH ▭ LZSK;
Plüss/Tavel II.
Zwicky, *Theo*, graphic artist, designer,
* 4.8.1927 Zürich – CH ▭ Vollmer VI.
Zwicky, *To* → Zwicky, *Theo*
Zwid, painter, f. 1461 – CH ▭ Brun III;
ThB XXXVI.
Zwieback → Krause, *Wolfgang* (1951)
Zwiebak, *Szymon* → Cwajbak, *Szymon*
Zwiedineck-Clocter, *Emma von*, painter,
* 23.3.1869 Lindau (Bodensee) – D
▭ ThB XXXVI.
Zwiedlineck-Cloeter, *Erna von*, painter,
* 1869 Lindau (Bodensee), † 1946
Dachau – D ▭ Nagel.
Zwiener, *Bruno*, painter, graphic artist,
* 17.3.1889 Glatz, l. before 1961 –
PL, D ▭ Davidson II.2; ThB XXXVI;
Vollmer V.
Zwier, *Dick* → Zwier, *Dirk*
Zwier, *Dirk*, watercolourist, master
draughtsman, fresco painter, sgraffito
artist, glass artist, * 11.12.1915 IJmuiden
(Noord-Holland) – NL ▭ Scheen II.
Zwier, *Peter*, etcher, * 12.11.1942
Amsterdam (Noord-Holland) – NL, B
▭ Scheen II.
Zwieřina, *Alexander*, porcelain painter,
f. 1856 – CZ ▭ Neuwirth II.
Zwieřina, *Franz*, copper engraver,
porcelain colourist, * 1799 Liebochowitz,
† 1852 – CZ ▭ Neuwirth II.
Zwiers, *Henry Timo*, architect, * 10.2.1900
Amsterdam – NL ▭ Vollmer V.
Zwiers, *Jan*, graphic designer, f. before
1970 – NL ▭ Scheen II (Nachtr.).
Zwiers, *Lambertus*, architect, painter,
master draughtsman, * 20.12.1871
Oldemarkt (Overijssel), † about
24.12.1953 Voorburg (Zuid-Holland)
– NL, RI ▭ Scheen II.
Zwiers, *Piet* (Mak van Waay) → Zwiers,
Pieter Roelof
Zwiers, *Pieter Roelof* (Zwiers, Piet),
painter, * 1.8.1907 Meppel (Drenthe),
† 23.6.1965 Meppel (Drenthe) – NL
▭ Mak van Waay; Scheen II.
Zwiers, *Willem*, watercolourist, master
draughtsman, sculptor, graphic artist,
* 17.5.1922 Rotterdam (Zuid-Holland)
– NL ▭ Scheen II.
Zwiers, *Wim* → Zwiers, *Willem*

Zwierschina, *Franz* → Zwieřina, *Franz*
Zwierzina, *Alfred*, painter, commercial
artist, lithographer, * 25.9.1898 Dresden,
l. before 1961 – D ▭ ThB XXXVI;
Vollmer V.
Zwieten, *Cornelis van* (Bernt III) →
Swieten, *Cornelis van*
Zwieten, *Steven van*, architect, f. 1720,
l. 1726 – NL, RUS ▭ ThB XXXVI.
Zwieter, *Claude*, glazier, glass painter (?),
f. 1471, l. 1495 – CH ▭ ThB XXXVI.
Zwigott (Künstler-Familie) (ThB XXXVI)
→ Zwigott, *Andreas*
Zwigott (Künstler-Familie) (ThB XXXVI)
→ Zwigott, *Bartholomäus*
Zwigott (Künstler-Familie) (ThB XXXVI)
→ Zwigott, *Franz*
Zwigott (Künstler-Familie) (ThB XXXVI)
→ Zwigott, *Hans*
Zwigott (Künstler-Familie) (ThB XXXVI)
→ Zwigott, *Jakob*
Zwigott (Künstler-Familie) (ThB XXXVI)
→ Zwigott, *Joh. Bapt.*
Zwigott (Künstler-Familie) (ThB XXXVI)
→ Zwigott, *Joh. Joachim*
Zwigott (Künstler-Familie) (ThB XXXVI)
→ Zwigott, *Paul* (1619)
Zwigott (Künstler-Familie) (ThB XXXVI)
→ Zwigott, *Paul* (1648)
Zwigott, *Andreas*, goldsmith, seal carver,
f. 23.10.1633, † 25.11.1669 – A
▭ ThB XXXVI.
Zwigott, *Andree* → Zwigott, *Andreas*
Zwigott, *Bartholomäus*, goldsmith, f. 1671
– A ▭ ThB XXXVI.
Zwigott, *Franz*, goldsmith, f. 1703,
l. 1710 – A ▭ ThB XXXVI.
Zwigott, *Hans*, goldsmith, minter,
f. 2.7.1571, † 15.3.1618 Graz – A
▭ ThB XXXVI.
Zwigott, *Jakob*, goldsmith, f. 1605,
† 19.5.1648 Graz – A ▭ ThB XXXVI.
Zwigott, *Joh. Bapt.*, painter, f. 1681,
† 18.6.1706 Graz – A ▭ ThB XXXVI.
Zwigott, *Joh. Joachim*, painter,
† 16.6.1676 Graz – A ▭ ThB XXXVI.
Zwigott, *Paul* (1619), painter, f. 14.1.1619,
† 2.8.1621 Graz – A ▭ ThB XXXVI.
Zwigott, *Paul* (1648), painter, f. 1648 – A
▭ ThB XXXVI.
Zwigtman, *Cornelis*, portrait painter,
* 7.5.1782 's-Heerenhoek (Zeeland),
† 1.11.1866 Wissenkerke (Zeeland) – NL
▭ Scheen II.
Zwigtman, *Marinus*, portrait painter,
figure painter, * 8.5.1818 Wissenkerke
(Zeeland), † 25.1.1848 Wissenkerke
(Zeeland) – NL ▭ Scheen II.
Zwijndregt, *Adriaen van* → Zwijndregt,
Ary van
Zwijndregt, *Ary van*, painter, master
draughtsman, * before 6.10.1697
Hellevoetsluis (Zuid-Holland), † before
21.12.1780 Rotterdam (Zuid-Holland)
– NL ▭ Scheen II.
Zwijsen, *Jac* → Zwijsen, *Jacques Jean
Joseph Marie*
Zwijsen, *Jacques Jean Joseph Marie*
(Zwijssen, Jacques), watercolourist,
master draughtsman, restorer,
* 5.3.1894 's-Hertogenbosch (Noord-
Brabant), l. before 1970 – NL,
F ▭ Mak van Waay; Scheen II;
Vollmer V.
Zwijssen, *Jacques* (Vollmer V) →
Zwijsen, *Jacques Jean Joseph Marie*

Zwiller, *Auguste* (Zwiller, Augustin; Zwiller, Marie-Augustin), painter, designer, * 10.7.1850 Didenheim (Ober-Elsaß), † 24.6.1939 Neuilly-sur-Seine (Hauts-de-Seine) – F ➝ Bauer/Carpentier VI; Edouard-Joseph III; Schurr I; ThB XXXVI.

Zwiller, *Augustin* (Schurr I) → **Zwiller,** *Auguste*

Zwiller, *Marie Augustin* → **Zwiller,** *Auguste*

Zwiller, *Marie-Augustin* (Bauer/Carpentier VI; Edouard-Joseph III) → **Zwiller,** *Auguste*

Zwilling, *Antony,* painter, * 13.3.1875 Marseille (Bouches-du-Rhône), l. 1896 – F ➝ Bénézit; Edouard-Joseph III.

Zwillinger, *Kurt,* master draughtsman, painter, * 20.8.1904 Holešov – CZ, N ➝ NKL IV.

Zwinck (Kistler- und Bildschnitzer-Familie) (ThB XXXVI) → **Zwinck,** *Balthasar*

Zwinck (Kistler- und Bildschnitzer-Familie) (ThB XXXVI) → **Zwinck,** *Bartholomäus*

Zwinck (Kistler- und Bildschnitzer-Familie) (ThB XXXVI) → **Zwinck,** *Blasius*

Zwinck (Kistler- und Bildschnitzer-Familie) (ThB XXXVI) → **Zwinck,** *J. J.*

Zwinck (Kistler- und Bildschnitzer-Familie) (ThB XXXVI) → **Zwinck,** *Paul*

Zwinck (Kistler- und Bildschnitzer-Familie) (ThB XXXVI) → **Zwinck,** *Rudolph*

Zwinck (Maler-Familie) (ThB XXXVI) → **Zwinck,** *Franz*

Zwinck (Maler-Familie) (ThB XXXVI) → **Zwinck,** *Johann Joseph*

Zwinck (Maler-Familie) (ThB XXXVI) → **Zwinck,** *Johannes*

Zwinck, *Balthasar,* cabinetmaker, carver, * Uffing(?), f. 1732 – D ➝ ThB XXXVI.

Zwinck, *Bartholomäus,* cabinetmaker, carver, * 1743 Uffing(?), † 1780 – D ➝ ThB XXXVI.

Zwinck, *Blasius,* cabinetmaker, carver, * Miesbach(?), f. 1717 – D ➝ ThB XXXVI.

Zwinck, *Franz* (Zwinck, Franz Seraph), fresco painter, * about 1748, † 1792 Oberammergau – D ➝ DA XXXIII; ThB XXXVI.

Zwinck, *Franz Seraph* (DA XXXIII) → **Zwinck,** *Franz*

Zwinck, *J. J.,* cabinetmaker, carver, f. before 1744 – D ➝ ThB XXXVI.

Zwinck, *Johann Joseph,* painter, f. 1735, l. 1753 – D ➝ ThB XXXVI.

Zwinck, *Johannes,* painter, * 1852, † 1932 – D ➝ ThB XXXVI.

Zwinck, *Paul,* cabinetmaker, carver, * Uffing(?), f. 1756, l. 1761 – D ➝ ThB XXXVI.

Zwinck, *Rudolph,* cabinetmaker, carver, * Weilheim(?), f. 1701 – D ➝ ThB XXXVI.

Zwinckh, *Alexander,* copper engraver, f. 1599 – D ➝ ThB XXXVI.

Zwinger, *Christine (1834)* (Zwinger, Christine), painter(?), f. 1834, † 1843 – D ➝ Sitzmann.

Zwinger, *Christoph Johann Sigmund,* painter, copper engraver, * 1744 Nürnberg, † 1809(?) or 1813 Nürnberg – D ➝ Sitzmann; ThB XXXVI.

Zwinger, *Conrad,* painter, * 1688 – D ➝ ThB XXXVI.

Zwinger, *Daniel,* architectural painter, landscape painter, * 1790 Fürth – D ➝ ThB XXXVI.

Zwinger, *Gustav Philipp,* painter, etcher, lithographer, * 3.1.1779 Nürnberg, † 15.1.1819 or 1848(?) Nürnberg – D ➝ Sitzmann; ThB XXXVI.

Zwinger, *Hans* → **Spyser,** *Hans*

Zwinger, *Hans Caspar,* pewter caster, * 1736, † 26.3.1775 Novara – I, CH ➝ Bossard.

Zwinger, *J.,* lithographer, f. 1801 – CH ➝ Brun III.

Zwinger, *Jean-Bapt. Ignace,* figure painter, porcelain painter, lithographer, * 1787 Paris, l. 1825 – F ➝ ThB XXXVI.

Zwinger, *Johann* → **Schwinger,** *Johann*

Zwinger, *Johann (1745),* carpenter, f. 1745, l. 1779 – D ➝ Schnell/Schedler.

Zwinger, *Martin,* mason, f. 1654 – D ➝ Schnell/Schedler.

Zwingmann, *Christian,* architect, * 27.5.1827 Riga, † 4.5.1891 Kopenhagen – DK ➝ ThB XXXVI.

Zwinner → **Frater Electus**

Zwintscher (Neuwirth II) → **Zwintscher,** *Oskar*

Zwintscher, *Oskar* (Zwintscher), painter, designer, * 2.5.1870 Leipzig, † 12.2.1916 or 11.2.1916 Dresden-Loschwitz – D ➝ Flemig; Jansa; Neuwirth II; ThB XXXVI.

Zwirko, *Witalij Konstantinowitsch* → **Cvirka,** *Vital' Kanstancinavič*

Zwirn, *Matthias,* glazier, glass painter, * Rötenbach (Bern), f. 3.3.1643, l. 1678 – CH ➝ Brun III; ThB XXXVI.

Zwirner, *Ernst Friedrich,* architect, * 28.2.1802 Jakobswalde (Ober-Schlesien), † 22.9.1861 Köln – D ➝ DA XXXIII; ELU IV; Merlo; ThB XXXVI.

Zwischegg, *Hans* → **Šmišek,** *Johann*

Zwischegg, *Johann* → **Šmišek,** *Johann*

Zwissler, *Max,* ceramist, * 11.8.1931 St. Gallen – CH ➝ WWCCA.

Zwissler, *Natalie,* ceramist, * 1962 – CH ➝ WWCCA.

Zwitzel (Steinmetzen-Familie) (ThB XXXVI) → **Zwitzel,** *Bernhard*

Zwitzel (Steinmetzen-Familie) (ThB XXXVI) → **Zwitzel,** *Jakob*

Zwitzel (Steinmetzen-Familie) (ThB XXXVI) → **Zwitzel,** *Simon*

Zwitzel (Steinmetzen-Familie) (ThB XXXVI) → **Zwitzel,** *Thomas*

Zwitzel, *Bernhard,* stonemason, * 1496, † 1570 Augsburg – D ➝ DA XXXIII; ThB XXXVI.

Zwitzel, *David,* goldsmith, f. 1583 – D ➝ Seling III.

Zwitzel, *Jakob,* stonemason, * about 1470 Elchingen(?), † 1540 Augsburg – D ➝ DA XXXIII; ThB XXXVI.

Zwitzel, *Philipp (1566)* (Zwitzel, Philipp (1)), goldsmith, * Augsburg, f. 1566, † 1603 – D ➝ Seling III.

Zwitzel, *Philipp (1600)* (Zwitzel, Philipp (2)), goldsmith, f. 1600, † 1624 – D ➝ Seling III.

Zwitzel, *Simon,* stonemason, * Kaufbeuren(?), f. 1553, † 1593 – D ➝ DA XXXIII; ThB XXXVI.

Zwitzel, *Thomas,* stonemason, architect, f. 1586 – D ➝ ThB XXXVI.

Zwobada, *Jacques* (Edouard-Joseph III; Vollmer V) → **Zwobada,** *Jacques Charles*

Zwobada, *Jacques Charles* (Zwobada, Jacques; Zwoboda, Jacques), sculptor, painter, * 6.8.1900 Neuilly-sur-Seine (Hauts-de-Seine) Neuilly-sur-Seine, † 1967 Fontenay-aux-Roses (Hauts-de-Seine) – F ➝ Bénézit; Edouard-Joseph III; ThB XXXVI; Vollmer V.

Zwoboda, *Jacques* (ThB XXXVI) → **Zwobada,** *Jacques Charles*

Zwölfbott, *Bernhard,* painter, f. 1651 – A ➝ ThB XXXVI.

Zwölfer, *Martina,* ceramist, * 5.1.1955 Gmünd – A, USA ➝ WWCCA.

Zwol, *H. van,* sculptor, * Delft(?), f. 1761 – NL ➝ ThB XXXVI.

Zwoll, *Joachim van* → **Schwoll,** *Joachim van*

Zwoll, *Joachim von* (Rump) → **Schwoll,** *Joachim van*

Zwolle, *Frans* → **Zwollo,** *Frans* (1872)

Zwolle, *Frans* → **Zwollo,** *Frans* (1896)

Zwolle, *Frans* (der Ältere) → **Zwollo,** *Frans* (1872)

Zwolle, *Frans* (der Jüngere) (Vollmer V) → **Zwollo,** *Frans* (1896)

Zwollo, *Frans (1872)* (Zwollo, Frans (Senior); Zwolle, Frans (der Ältere)), goldsmith, silversmith, * 4.4.1872 Amsterdam (Noord-Holland), † 31.1.1945 Amstelveen (Noord-Holland) – NL, B, D ➝ Scheen II.

Zwollo, *Frans (1896)* (Zwollo, Frans (Junior); Zwolle, Frans (der Jüngere)), goldsmith, silversmith, * 15.10.1896 Amsterdam (Noord-Holland), l. before 1970 – NL, D ➝ Scheen II; Vollmer V.

Zwollo, *Marianne* → **Zwollo,** *Marianne Paulina*

Zwollo, *Marianne Paulina,* painter, * 19.4.1940 Amsterdam (Noord-Holland) – NL, USA ➝ Scheen II.

Zwollo, *Paul,* artisan, goldsmith, * 16.9.1930 Den Haag (Zuid-Holland) – NL ➝ Scheen II.

Zwolsman, *Eduard Cornelis,* painter, master draughtsman, * 27.7.1906 Amsterdam (Noord-Holland), † 16.11.1968 Deventer (Overijssel) – NL ➝ Scheen II.

Zwolsman, *Kees* → **Zwolsman,** *Eduard Cornelis*

Zwonowski, *Zachariasz* → **Dzwonowski,** *Zachariasz*

Zwonowski, *Zacharyasz* (ThB X; ThB XXXVI) → **Dzwonowski,** *Zachariasz*

Zwonowski, *Zacharyasz,* painter, f. about 1626, l. 1639 – PL ➝ ThB XXXVI.

Zwyer, *P. Andreas* → **Zweyer,** *P. Andreas*

Zwyer, *Pater Andreas* → **Zweyer,** *P. Andreas*

Zybin, *Petr,* painter, f. 1727, † 1732 – RUS ➝ ChudSSSR IV.1.

Zybrov, *Eŭženyu* (Zibrov, Evgenij Aleksandrovič), sculptor, * 24.2.1938 Abinskaja (Krasnodar) – MD, UA ➝ ChudSSSR IV.1.

Zych, *Anthony,* painter, * Richmond, f. 1977 – GB ➝ Spalding.

Zycha, *Fr.,* artist, f. before 1914 – D ➝ Ries.

Zychová, *Miroslava,* graphic artist, * 12.11.1945 – CZ ➝ ArchAKL.

Zycick, ceramist, f. 1370 – D ➝ Focke.

Žyčlyvyj, *Vojtich* → **Kapinos,** *Wojciech*

Zyeveley, *Henry* → **Yevele,** *Henry*

Żygliński, *Franciszek,* painter, * 1816 Krakau, † 28.12.1849 Krakau – PL ➝ ELU IV; ThB XXXVI.

Zygmunt (Polen, König, 3) → Siegmund (Polen, König, 3)

Zygro, painter, * 1905 Pokutynce – RA, PL ⊞ EAAm III.

Zyka, Rudolf, landscape painter, veduta painter, f. about 1935 – A ⊞ Fuchs Geb. Jgg. II.

Zykkorelli, Francesco → Zuccarelli, Francesco (1702)

Zykov, Aleksej, engraver, book designer, * 1782, l. 1841 – RUS ⊞ ChudSSSR IV.1.

Zykov, Anatolij Ivanovič, graphic artist, watercolourist, * 30.5.1930 Sverdlovsk – RUS ⊞ ChudSSSR IV.1.

Zykov, Anatolij Timofeevič, painter, stage set designer, decorator, * 22.4.1912 Lobanovo (Ekaterinburg) – RUS ⊞ ChudSSSR IV.1.

Zykov, Fedor Petrovič, painter, monumental artist, * 7.3.1919 Podugornoe (Vjatka) – RUS ⊞ ChudSSSR IV.1.

Zykov, Genadie (Zykov, Gennadij Michajlovič), linocut artist, painter, * 11.3.1931 Kolpino (Leningrad) – MD ⊞ ChudSSSR IV.1.

Zykov, Gennadij Michajlovič (ChudSSSR IV.1) → Zykov, Genadie

Zykov, Matvej Alekseevič, portrait painter, f. 1850 – RUS ⊞ ChudSSSR IV.1.

Zykov, Viktor Viktorovič, landscape painter, * 22.9.1910 Tver', † 19.10.1964 Kalinin – RUS ⊞ ChudSSSR IV.1.

Zykov, Vsevolod Michajlovič, landscape painter, * 26.4.1892 Simbirsk, † 12.5.1963 Moskau – RUS ⊞ ChudSSSR IV.1.

Zykova, Zinaida Petrovna, master draughtsman, * 21.6.1917 Ivanovo-Voznesensko – RUS ⊞ ChudSSSR IV.1.

Zyl, B. van → Syl, B. van

Zyl, Gerard Pietersz van (Waterhouse 16./17.Jh.) → Zyl, Gerard Pietersz. van

Zyl, Gerard Pietersz. van, genre painter, portrait painter, * about 1607 Haarlem, † before 19.12.1665 Amsterdam – NL, GB ⊞ Bernt III; ELU IV; ThB XXXVI; Waterhouse 16./17.Jh..

Žyla, Viktor Stepanovič (Žila, Viktor Stepanovič), graphic artist, poster artist, * 2.6.1920 Dnepropetrovsk – UA ⊞ ChudSSSR IV.1.

Zylberberg, Fiszel, painter, woodcutter, * 1909 Płock, † 1943 (Konzentrationslager) Auschwitz – PL ⊞ Vollmer V.

Zyli, Jakob → Zilli, Jakob

Žylina, Margaryta Pavlivna (Žilina, Margarita Pavlovna), interior designer, carpet artist, fresco painter, * 1.11.1935 Iževsk – UA ⊞ ChudSSSR IV.1; SChU.

Zylinski, Andrew, portrait painter, genre painter, * 29.5.1869 Zaile (Litauen), l. before 1947 – USA, LT ⊞ Falk; ThB XXXVI.

Zyll, Engelbert van, sculptor, f. 1615, l. 1621 – NL, B ⊞ ThB XXXVI.

Zyll, Gerard Pietersz. van → Zyl, Gerard Pietersz. van

Zylvelt, Anthony van (Zijlvelt, Antonij van), master draughtsman, copper engraver, etcher, painter, * about 1640 Amsterdam, l. 1695 – NL ⊞ ThB XXXVI; Waller.

Žylyc'kyj, Petro Natanovyč, architect, * 9.6.1920 Kiev, † 30.4.1970 Kiev – UA ⊞ SChU.

Zymbal, Johann → Cimbal, Johann (1722)

Zymbrecht, Mathias → Zimprecht, Mathias

Zymeck, Johann → Ziemek, Johann (1769)

Zymer, carpenter, f. 1374 – D ⊞ Focke.

Zyndler, Mathis → Zündt, Mathis

Zyndram → Maszkowski, Karol (1868)

Zyne, painter, f. 1470 – D ⊞ Zülch.

Zynndt, Mathis → Zündt, Mathis

Zynnth, Mathis → Zündt, Mathis

Zynsky, Toots, glass artist, designer, painter, * 25.3.1959 Boston (Massachusetts) – USA ⊞ WWCGA.

Zypen, Guilijn Peter van der → Zeepen, Guilijn Peter van der

Zyperlin, Hans, goldsmith, f. 1578, l. 1580 – D ⊞ Seling III.

Zyplakoff, Viktor Grigorjewitsch → Cyplakov, Viktor Grigor'evič

Žyradkov, Jurij Oleksijovyč (Žiradkov, Jurij Alekseevič), sculptor, * 12.2.1934 Leningrad, † 28.6.1973 Dnepropetrovsk – UA ⊞ ChudSSSR IV.1; SChU.

Žyradkov, Oleksij Ivanovyč (Žiradkov, Aleksej Ivanovič), sculptor, * 27.2.1901 Telegino (Penza) – UA, GE ⊞ ChudSSSR IV.1; SChU.

Zyrbel, Hans → Zirbel, Hans

Žyregja, Petru Grygoryevyč (Žiregja, Petr Grigor'evič), painter, * 15.5.1941 Berezloč – MD ⊞ ChudSSSR IV.1.

Zyrjanov, Aleksandr Petrovič, linocut artist, * 1.10.1928 Pokrovskoe (Ural) – RUS ⊞ ChudSSSR IV.1.

Zyrjanov, Viktor Mefod'evič, graphic artist, poster artist, landscape painter, * 30.12.1931 Perm' – RUS ⊞ ChudSSSR IV.1.

Zysel, Hans Heinrich (1553) (Zysel, Hans Heinrich (1)), goldsmith, f. 18.8.1553, l. 1581 – CH ⊞ Brun III.

Zysel, Hans Heinrich (1581) (Zysel, Hans Heinrich (2)), goldsmith, f. 1581 – CH ⊞ Brun III.

Zyslina, Natal'ja Nikolaevna, designer, * 3.11.1929 Moskau – RUS ⊞ ChudSSSR IV.1.

Zysset, Carl, painter, graphic artist, * 11.3.1947 Langenthal (Bern) – CH ⊞ Plüss/Tavel II.

Zysset, Ernest, sculptor, * 7.4.1887 Reconvilier, l. before 1947 – CH ⊞ ThB XXXVI.

Zysset, Jakob, glazier, glass painter (?), f. 2.1680 – CH ⊞ Brun III.

Zysset, Jürg Carl → Zysset, Carl

Zysset, Philippe (Zysset, Philippe Aurèle), painter, * 18.12.1889 Fontainemelon, † 31.3.1974 Thôuex – CH ⊞ Plüss/Tavel II; Vollmer VI.

Zysset, Philippe Aurèle (Plüss/Tavel II) → Zysset, Philippe

Zytchom, Hans Borring → Sytkam, Hans Borring

Zyterak, Ludvík → Citerák, Ludvík

Zytowski, Franz, sculptor, * 5.7.1712, † 8.7.1770 – PL ⊞ ThB XXXVI.

Zyttom, Michel → Sittow, Michel

Zyttow, Miguel → Sittow, Michel

Zyvele, Henry → Yevele, Henry

Žyvotkov, Oleg Oleksandrovyč (Životkov, Oleg Aleksandrovič), graphic artist, * 6.1.1933 Kiev – UA ⊞ ChudSSSR IV.1.

Zyw, Adam, sculptor, * 1948 Edinburgh (Lothian) – GB ⊞ McEwan; Spalding.

Zyw, Akksander (Spalding) → Żyw, Aleksander

Żyw, Aleksander (Zyw, Akksander), painter, * 29.8.1905 Lida – PL, GB ⊞ McEwan; Spalding; Vollmer VI.

Žyžem'skyj, Volodymyr (Žižemskij, Vladimir Michajlovič), underglaze painter, faience maker, * 3.12.1923 Sverdlovsk – RUS, UA ⊞ ChudSSSR IV.1.

Zyzywi, Karlus, painter, etcher, illustrator, * 11.3.1883 Konstantinopel, l. before 1961 – TR ⊞ Edouard-Joseph III; ThB XXXVI; Vollmer V.

E F G H

N O P R

W X Y Z

A B C D

I M

ifary S R
709
.2
A435
V-10

ALLGEMEINES KUNSTLERLEXIKON
:

S T U V